E . BÉNÉZIT

DICTIONNAIRE
critique et documentaire
DES PEINTRES
SCULPTEURS
DESSINATEURS
ET GRAVEURS

E. BÉNÉZIT

DICTIONNAIRE
critique et documentaire
DES PEINTRES
SCULPTEURS
DESSINATEURS
ET GRAVEURS

de tous les temps et de tous les pays
par un groupe d'écrivains spécialistes
français et étrangers

•

NOUVELLE ÉDITION
entièrement refondue
sous la direction de Jacques BUSSE

•

TOME 12
ROTTENHAMER- SOLIMENA

GRÜND
1999

GARANTIE DE L'ÉDITEUR

Malgré tous les soins apportés à sa fabrication,
il est malheureusement possible que cet ouvrage comporte un défaut
d'impression ou de façonnage. Dans ce cas, il vous sera échangé sans frais.
Veuillez à cet effet le rapporter au libraire qui vous l'a vendu ou nous écrire
à l'adresse ci-dessous en nous précisant la nature du défaut constaté.
Dans l'un ou l'autre cas, il sera immédiatement fait droit à votre réclamation.

Éditions Gründ – 60, rue Mazarine – 75006 Paris

Éditions précédentes : 1911-1923, 1948-1955, 1976

© 1999 Editions Gründ, Paris

ISBN : 2-7000-3010-9 (série classique)
ISBN : 2-7000-3022-2 (tome 12)

ISBN : 2-7000-3025-7 (série usage intensif)
ISBN : 2-7000-3037-0 (tome 12)

ISBN : 2-7000-3040-0 (série prestige)
ISBN : 2-7000-3052-4 (tome 12)

Dépôt légal mars 1999

NOTES CONCERNANT LES PRIX

Tous les prix atteints en ventes publiques par les œuvres des artistes répertoriés dans le Bénézit sont indiqués :

– dans la monnaie du pays où a eu lieu la vente (*cf* abréviations ci-dessous) ;
– dans la monnaie au jour de la vente.

Afin de permettre au lecteur d'évaluer ce que représentent en valeur actualisée les transactions précitées, nous donnons dans le tome 1 :

– un tableau retraçant l'évolution du pouvoir d'achat du franc depuis 1901 (page 8) ;
– un tableau donnant les cours à Paris du dollar américain et de la livre sterling depuis la même année (page 10).

Ainsi pourra-t-on estimer par un double calcul la valeur d'une transaction effectuée par exemple à Londres en 1937, à New York en 1948, etc., et par une simple lecture à Paris en 1955.

DÉSIGNATION DES MONNAIES SELON LA NORME ISO

ARS	Peso argentin	**HKD**	Dollar de Hong Kong
ATS	Schilling autrichien	**HUF**	Forint (Hongrie)
AUD	Dollar australien	**IEP**	Livre irlandaise
BEF	Franc belge	**ILS**	Shekel (Israël)
BRL	Real (Brésil)	**ITL**	Lire (Italie)
CAD	Dollar canadien	**JPY**	Yen (Japon)
CHF	Franc suisse	**NLG**	Florin ou Gulden (Pays-Bas)
DEM	Deutsche Mark	**PTE**	Escudo (Portugal)
DKK	Couronne danoise	**SEK**	Couronne suédoise
EGP	Livre égyptienne	**SGD**	Dollar de Singapour
ESP	Peseta (Espagne)	**TWD**	Dollar de Taïwan
FRF	Franc français	**USD**	Dollar américain
GBP	Livre sterling	**UYU**	Peso uruguayen
GRD	Drachme (Grèce)	**ZAR**	Rand (Afrique du Sud)

Jusqu'aux années 1970, les prix atteints lors des ventes en Angleterre étaient indiqués indifféremment en livres sterling ou en guinées. Lorsque tel a été le cas, l'abréviation GNS a été conservée.

PRINCIPALES ABRÉVIATIONS UTILISÉES

Rubrique muséographique
Les abréviations correspondent au mot indiqué et à ses accords.

Acad.	Académie	FRAC	Fonds régional
Accad.	Accademia		d'Art contemporain
Assoc.	Association	Gal.	Galerie, Gallery, Galleria...
Bibl.	Bibliothèque	hist.	historique
BN	Bibliothèque nationale	Inst.	Institut, Institute
Cab.	Cabinet	Internat.	International
canton.	cantonal	Libr.	Library
CNAC	Centre national	min.	ministère
	d'Art contemporain	Mod.	Moderne, Modern, Moderna,
CNAP	Centre national		Moderno...
	des Arts plastiques	mun.	municipal
coll.	collection	Mus.	Musée, Museum
comm.	communal	Nac.	Nacional
Contemp.	Contemporain, contemporary...	Nat.	National
dép.	départemental	Naz.	Nazionale
d'Hist.	d'Histoire	Pina.	Pinacothèque, Pinacoteca...
Fond.	Fondation	prov.	provincial
FNAC	Fonds national	région.	régional
	d'Art contemporain	roy.	royal, royaux

Rubrique des ventes publiques
abréviations des techniques

/	sur	isor.	Isorel
acryl.	acrylique	lav.	lavis
alu.	aluminium	linograv.	linogravure
aquar.	aquarelle	litho.	lithographie
aquat.	aquatinte	mar.	marouflé, marouflée...
attr.	attribution	miniat.	miniature
cart.	carton	pan.	panneau
coul.	couleur	pap.	papier
cr.	crayon	past.	pastel
dess.	dessin	peint.	peinture
esq.	esquisse	photo.	photographie
fus.	fusain	pb	plomb
gche	gouache	pl.	plume
gché	gouaché	reh.	rehaussé, rehaut, rehauts...
gchée	gouachée	rés.	résine
gchées	gouachées	sculpt.	sculpture
gches	gouaches	sérig.	sérigraphie
grav.	gravure	synth.	synthétique
h.	huile	tapiss.	tapisserie
h/cart.	huile sur carton	techn.	technique
h/pan.	huile sur panneau	temp.	tempera
h/t	huile sur toile	t.	toile
inox.	inoxydable	vinyl.	vinylique

ROTTENHAMER Thomas ou **Rottenhammer**
XVIᵉ siècle. Allemand.
Peintre.
Peintre des écuries de la cour ducale de Munich. Le Musée de Nantes conserve de lui une *Adoration des bergers*.

ROTTENHAMMER Dominikus
Né en 1622. XVIIᵉ siècle. Allemand.
Peintre.
Fils de Hans I Rottenhammer.

ROTTENHAMMER Hans ou **Johann** ou **Rättnhamer** ou **Rotnhamer** ou **Rottenhamer** ou **Rothamer**
Né en 1564 ou 1565 à Munich. Mort le 14 août 1625 à Augsbourg. XVIᵉ-XVIIᵉ siècles. Allemand.
Peintre d'histoire, scènes mythologiques, compositions religieuses, sujets allégoriques.
En 1755, il était cité dans le Dictionnaire portatif des Beaux-Arts de Lacombe, en tant que Rhotenamer Johann. Après avoir étudié à Munich, il séjourna à Vienne. Il fut d'abord élève de Donauer. Il alla fort jeune à Rome et s'y fit vite apprécier par de petites peintures sur des sujets historiques et mythologiques. Il alla ensuite à Venise où l'étude des peintures de Tintoretto à la Scuola San Rocco et les œuvres de Paul Véronèse lui firent trouver sa véritable voie. Il perdit la lourdeur allemande qui caractérise ses premiers ouvrages et acquit assez d'élégance et de style pour que certaines de ses œuvres ait été attribuées à Caliari. Durant son séjour à Venise, il peignit quelques ouvrages pour les églises vénitiennes. Il fut chargé par le duc Ferdinand de Mantoue d'importants travaux; il peignit pour lui *le Bal des Nymphes*. Après avoir travaillé dans différentes villes d'Italie, il revint en Allemagne et s'établit à Augsbourg, protégé par l'empereur Rodolphe II. Il peignit notamment pour ce prince un *Banquet des dieux*, considéré comme un de ses meilleurs ouvrages. Il peignit aussi une *Toussaint* pour une église d'Augsbourg.
Rottenhammer se fit souvent aider pour les paysages de ses tableaux par Jan Brueghel l'Ancien dit de Velours et par Paul Brill. La diversité des influences dont ses œuvres furent le carrefour a compromis l'accession à un style personnel.

J. Rottenhammer.
1 8 0 8
I Rottnhamer F.
1 6 0 5
H Rottnhamer
F.in Venesia FR F

Musées : AMSTERDAM : *La Vierge et l'Enfant Jésus – Vénus et Mars – Deux Amours* – ANGERS : *Le festin des dieux* – AVIGNON : *Adoration des bergers* – BERLIN : *Les Arts, poésie, musique, peinture, sculpture, architecture* – BESANÇON : *Jésus crucifié – La Justice et la Paix, paysage de Paul Brill* – BORDEAUX : *Vénus couchée* – BRUXELLES : *Ronde d'Amours* – CHÂTEAU-GONTIER : *Jugement de Pâris* – CHERBOURG : *L'Enfant Jésus et sa mère servis par trois anges* – DARMSTADT : *Vénus et l'Amour, dess.* – DIJON : *Le roi David – Ronde d'enfants* – DOUAI : *Diane surprise par Actéon* – DRESDE : *Repos pendant la fuite en Égypte* – ÉPINAL : *Suzanne et les vieillards* – FRANCFORT-SUR-LE-MAIN (Inst. Staedel) : *Vénus et l'Amour, dess. – Massacre des Innocents, dess.* – GENÈVE (Mus. Ariana) : *La tour de Babel en construction, paysage avec Jan Brueghel l'Ancien dit de Velours* – GENÈVE (Mus. Rath) : *Les quatre éléments, paysage de Jan Brueghel l'Ancien* – GLASGOW : *Adoration des bergers – Banquet des dieux* – GRAZ : *La Vierge, l'enfant Jésus et le petit saint Jean dans un paysage – Saint Jean-Baptiste* – HANOVRE : *L'archange Michel* – LA HAYE : *Le Christ au Purgatoire – Chute de Phaéton – Rencontre de David et d'Abigaïl – Saint Philippe baptisant l'eunuque de la reine Caudace* – KASSEL : *Pilate montre aux Juifs le sauveur – Prière pour la pluie après la sécheresse causée par la chute de Phaéton – Sainte*

Famille avec saint Jean Baptiste et des anges – Adoration des bergers – Repos pendant la fuite en Égypte – La Première Pentecôte – Sainte famille – LONDRES (Nat. Gal.) : *Pan et Syrinx* – LONDRES (Mus. Britannique) : *Présentation au temple – Assomption, dess.* – LYON : *Ronde des anges* – MARSEILLE : *Ronde d'amours* – MILAN (Ambrosiana) : *Gloire* – MOSCOU (Acad. Roumianzeff) : *Sainte Famille* – MUNICH : *Jugement de Pâris – Le Jugement dernier – Ariane, Actéon et nymphes – Sainte Famille avec sainte Elisabeth et saint Jean-Baptiste – Enfant dansant et faisant de la musique – Noces de Cana* – MUNICH (Pina.) : *Mars et Vénus* – NUREMBERG (Mus. Germanique) : *Couronnement de la Vierge* – ORLÉANS : *Sainte Famille* – PARIS (Mus. du Louvre) : *Mort d'Adonis découvrant la grossesse de Callisto* – REIMS : *Saint François de Paule* – ROTTERDAM (Mus. Boymans) : *L'Innocence et l'Espérance, dess.* – SAINT-PÉTERSBOURG (Mus. de l'Ermitage) : *Vénus et l'Amour, dess. – Sainte Famille – Banquet des dieux, deux œuvres – L'été* – SCHWERIN : *Repos pendant la fuite* – STOCKHOLM : *Danaé et la pluie d'or – Bethsabée au bain – Pâris et les trois déesses* – STUTTGART : *Apollon et Marsyas* – VALENCIENNES : *Punition de Niobé* – VIENNE : *Martyre de saint Georges – Chute des damnés dans l'enfer – Le Jugement dernier – Allégorie pieuse – Massacre des innocents – Nativité – Résurrection de Lazare – Repos pendant la fuite en Égypte, en collaboration avec Jan Brueghel l'Ancien – Adam et Ève au paradis – Adoration des bergers – Hercule délivre Déjanire – Flagellation du Christ* – WEIMAR : *Diane et Actéon, dess.* – YPRES : *Enlèvement d'Europe.*

Ventes Publiques : AMSTERDAM, 1709 : *Rencontre de Jacob et d'Esaü* : FRF 775 ; *Le Pacha* : FRF 600 – PARIS, 1762 : *Le Festin des dieux* : FRF 3 610 – PARIS, 1810 : *La Chute de Phaéton* : FRF 11 500 – PARIS, 1869 : *Bacchus et Ariane*, en collaboration avec Jan Brueghel l'Ancien dit de Velours : FRF 9 500 – PARIS, 1882 : *Le Repos des dieux* : FRF 2 250 – LONDRES, 1882 : *Songe de Jacob ; La Découverte de Moïse ; Hébreux ramassant la manne ; Saint Jean prêchant, quatre peint./albâtre* : FRF 23 000 – LONDRES, 1886 : *Les Saisons* : FRF 4 200 ; *La Sainte Famille* : FRF 3 415 – BERLIN, 24 jan. 1899 : *Apollon et Marsyas*, en collaboration avec Jan Brueghel l'Ancien : FRF 1 070 – PARIS, 17 fév. 1902 : *Le Passage de la mer Rouge* : FRF 650 – LONDRES, 25-26 mai 1911 : *Sainte Famille* : GBP 11 – PARIS, 14 fév. 1920 : *Le Baptême du Christ* : FRF 1 900 – PARIS, 27 jan. 1923 : *L'Olympe : le Festin des dieux* : FRF 810 – LONDRES, 27 mars 1925 : *L'Enlèvement des Sabines ; Bataille des Romains et des Sabins* : GBP 136 – PARIS, 4 juil. 1927 : *Diane surprise par Actéon* : FRF 3 000 – PARIS, 2 déc. 1927 : *Les Délassements de la guerre* : FRF 4 000 – LONDRES, 13 déc. 1929 : *Les Quatre Saisons*, en collaboration avec Jan Brueghel l'Ancien : GBP 252 – BERLIN, 20 sep. 1930 : *Madonna im Grünen* : DEM 1 350 – PARIS, 28 nov. 1934 : *Jésus et les paysans, pl. et aquar., reh. de gche* : FRF 260 – PARIS, 5 nov. 1941 : *Adam et Ève, attr.* : FRF 3 500 – PARIS, 17 déc. 1942 : *Le Christ et les apôtres, École de J. R.* : FRF 15 000 – PARIS, 4 fév. 1949 : *Adam et Ève* : FRF 200 000 – PARIS, 8 nov. 1950 : *L'Annonciation, pl. et lavis, attr.* : FRF 4 300 – BRUNSWICK, 30 nov. 1950 : *La Danse des Amours* : DEM 750 – PARIS, 20 juin 1951 : *Jeune Femme à sa toilette, attr.* : FRF 28 500 ; *Allégorie de l'Été, attr.* : FRF 12 000 ; *L'Annonciation, pl. et lavis. attr.* : FRF 2 500 – PARIS, 29 mars 1960 : *Le Bain de Diane, h/cuivre* : FRF 6 800 – COLOGNE, 15 avr. 1964 : *La Crucifixion* : DEM 4 500 – LONDRES, 28 mai 1965 : *Saint Paul et saint Barnabé* : GNS 700 – VIENNE, 18 mars 1969 : *L'Annonciation* : ATS 60 000 – COLOGNE, 26 mai 1971 : *L'Adoration de l'Enfant Jésus* : DEM 9 000 – LONDRES, 9 fév. 1973 : *L'Adoration des bergers* : GNS 2 400 – VERSAILLES, 20 juin 1974 : *Actéon surprend Diane et ses Nymphes au bain* : FRF 20 000 – AMSTERDAM, 18 avr. 1977 : *Minerve et les muses, aquar. et pl. (28x38,5)* : NLG 36 000 – LONDRES, 11 déc 1979 : *La Sainte Famille avec Saint Jean Baptiste enfant, pierre noire, pl. et lav. reh. de blanc (17,8x15)* : GBP 1 000 – NEW YORK, 9 jan. 1980 : *Diane et Actéon, h/métal (21,5x29)* : USD 13 000 – LONDRES, 3 juil. 1984 : *L'armée du Pharaon engloutie dans la mer Rouge, craie noire, pl. et lav. de brun reh. de blanc/trace de craie bleu (14,7x49,3)* : GBP 5 200 – LONDRES, 5 juil. 1984 : *Le festin des dieux, h/cuivre (20,5x26,5)* : GBP 5 200 – AMSTERDAM, 18 nov. 1985 : *L'Adoration des bergers, pl. et lav./trait de craie noire (19,5x14,2)* : NLG 36 000 – LONDRES, 18 oct. 1989 : *La naissance de saint Jean Baptiste, h/cuivre (25,5x34,5)* : GBP 7 150 – LONDRES, 2 juil. 1990 : *Le Christ prêchant, encre avec reh. de blanc/lav. coul. (9x14,2)* : GBP 1 100 – STOCKHOLM, 29 mai 1991 : *L'Annonciation, h/pan. (54x38)* : SEK 110 000 – LONDRES, 2 juil. 1991 : *Mise à sac de*

Troie, craie noire, encre et lav. avec reh. de blanc (23,4x32,9) :
GBP 1 870 – New York, 11 jan. 1991 : *Minerve et les muses*,
h/cuivre (36,2x54,6) : **USD 60 500** – Paris, 14 déc. 1992 : *Vierge
à l'Enfant avec sainte Anne et le petit saint Jean Baptiste sur fond
de paysage*, h/cuivre (15,5x11,5) : **FRF 50 000** – New York, 12
jan. 1994 : *La Sainte Famille avec sainte Élisabeth et saint Jean-
Baptiste*, encre et lav. avec reh. de blanc/pap. gris-vert
(16,2x20,4) : **USD 5 750** – Amsterdam, 9 mai 1995 : *L'Enfant
Jésus adoré par la Vierge et les anges*, h/cuivre (23,5x19,5) :
NLG 33 040 – Londres, 3 juil. 1996 : *Bacchus*, encre et craie
noire (9,3x8,5) : **GBP 6 325** – Londres, 17 avr. 1996 : *Minerve
avec la Fortune et l'Abondance*, h/cuivre (31,5x23) : **GBP 49 900**
– New York, 31 jan. 1997 : *Nativité*, h/cuivre (24,8x20,3) :
USD 48 300 – Londres, 18 avr. 1997 : *La Vierge et l'Enfant avec
les saints Jean l'Évangéliste et François d'Assise et les anges*,
h/cuivre (29x22,6) : **GBP 128 000** – Londres, 3 juil. 1997 : *Le Fes-
tin des Dieux* vers 1600, h/t (169x224,8) : **GBP 67 500**.

ROTTENHAMMER Hans II
Mort le 19 août 1668 à Bamberg. XVIIe siècle. Allemand.
Peintre.
Fils de Hans Rottenhammer I. Il travailla à Bamberg dès 1622. Il
termina divers travaux de son père et peignit pour l'évêque de
Bamberg.

ROTTENMUNDT Johann Joseph
Mort vers 1785. XVIIIe siècle. Actif à Ratisbonne. Allemand.
Peintre.
Il dessina et peignit des sujets d'histoire naturelle.

ROTTENSTEINER Franz
Né en 1657. XVIIe siècle. Actif à Bozen. Autrichien.
Peintre.
Il peignit des tableaux d'autel pour des églises du Tyrol.

ROTTER Franz
XVIIIe siècle. Actif à Laun dans la seconde moitié du XVIIIe
siècle. Autrichien.
Sculpteur sur bois.
Il exécuta des tableaux d'autel dans le nord de la Bohême.

ROTTER H. G.
XVIIe siècle. Actif dans la seconde moitié du XVIIe siècle. Alle-
mand.
Peintre.
Il a peint en 1687 un *Saint Sébastien* dans l'église de Gotterzell.

ROTTER Josef
Né en 1771. Mort le 31 décembre 1807 à Vienne. XVIIIe siècle.
Autrichien.
Sculpteur.

ROTTER Josef Taddäus
Né en 1701 à Troppau. Mort en 1763 à Brunn. XVIIIe siècle.
Autrichien.
Peintre d'histoire et portraitiste.
Il exécuta des peintures pour des églises de Brunn et de Bis-
trau.

RÖTTER Paul
Originaire de Nuremberg. XIXe siècle. Allemand.
Peintre de paysages.
Il séjourna de 1834 à 1845 à Thoune, en Suisse.
Ventes Publiques : Londres, 13 mars 1997 : *La Vallée de Hasli*,
h/t (49,5x65,4) : **GBP 2 990**.

ROTTERDAM Paul
Né en 1939 à Wiener Neustadt. XXe siècle. Actif depuis 1973
aux États-Unis. Autrichien.
Peintre, graveur, technique mixte.
Il vit et travaille à New York depuis 1973. Il a participé en 1993 à
l'exposition : *De Bonnard à Baselitz – Dix Ans d'enrichissements
du cabinet des estampes 1978-1988* à la Bibliothèque nationale
de Paris.
Musées : Paris (Bibl. nat.) : *Knight* 1979, pointe sèche.
Ventes Publiques : New York, 16 oct. 1981 : *Aaron V* 1976, fus.
(100,5x65) : **USD 1 100** – Paris, 24 mars 1984 : *Manna* 1975,
mine de pb (101,5x66) : **FRF 6 500** – New York, 1er oct. 1985 :
Substance 212 1974, acryl., h. et cire/t pliée, insérée
(244x152,5) : **USD 7 000** – Lucerne, 15 mai 1993 : *Sans titre* 1978,
techn. mixte et collage (101x65) : **CHF 1 200** – Lucerne, 4 juin
1994 : *Substance 307* 1978, acryl. et techn. mixte/t. (99x90,5) :
CHF 5 000.

ROTTERMOND Peter ou Peeter ou par erreur Aegidius
Paul ou Rodtermond ou Rotermund ou Rodermond ou
Rottermondt
XVIIe siècle. Hollandais.

Peintre, dessinateur et graveur.
On croit qu'il fut élève de Rembrandt dont il imita le style,
notamment dans ses estampes. On croit également qu'il alla à
Londres en 1643. Il a signé souvent *Rodermont*. Un P. Rotter-
mondt était à La Haye en 1706. On cite parmi ses œuvres gra-
vées : *Esaü vend son droit d'aînesse ; Esaü demande à son père
de le bénir ; Johannes Secondus ; Buste d'homme ; Un Turc ;
David en prières ; Un vieillard ; Une femme ; Sir William Valler ;
Ecce homo ; J. J. Bruch Bipontini Palatinius ; Un guerrier ; Un
vieillard*.

RWF 8 Rott.

Musées : Amsterdam : *Fauconniers avec chiens*, dess. – La Haye
(Mus. mun.) : *Jacob et Laban* – Vienne (Albertina Mus.) : *Un
monsieur distingué avec son secrétaire*.

ROTTERMUND. Voir aussi ROTERMUND

ROTTERMUND V. de
XIXe siècle. Actif à Bruxelles vers 1840. Belge.
Dessinateur et peintre de genre.
Il a illustré : *Les Belges peints par eux-mêmes*.

ROTTERUD Bjarne
Né en 1929 à Nannestad. XXe siècle. Depuis 1969 actif en
France. Norvégien.
Peintre, graveur. Abstrait-géométrique.
Il fut élève à Oslo de l'école des Arts et Métiers de 1949 à 1952,
puis de l'académie des beaux-arts, de 1955 à 1959. Il vit et tra-
vaille à Paris depuis 1969.
Il participe à des expositions collectives, à Paris : 1971 Salon de
Mai, de 1971 à 1977 Salon d'Automne, 1985 FIAC (Foire inter-
nationale d'Art Contemporain), 1993 Bibliothèque nationale,
1992-1996 Grands et Jeunes d'Aujourd'hui ; ainsi que : 1973
Foire internationale de Bâle ; 1985-1986 Foire artistique de
Stockholm ; 1987 université de Trondheim ; 1995 *Huit Peintres
norvégiens en Pologne* exposition itinérante aux musées d'art
contemporains de Radom, Czestochowa, Lodz et Lomza ; et,
notamment, en 1997, *Abstraction-Intégration*, exposition itiné-
rante en Essonne. Il montre ses œuvres dans des expositions
personnelles depuis 1967 : 1967, 1982, 1986, 1989 Oslo ; 1972
Münster ; 1974 Amsterdam ; 1979, 1994 Kunstforening de Sta-
vanger ; depuis 1984 régulièrement à la galerie Nane Stern à
Paris.
Ses peintures d'une grande sobriété, presque monochromes,
évoquent le Nord, la blancheur de la lumière, de la neige, l'au-
rore boréale. Vibrations de blanc, effets de transparence, les
formes légères s'imbriquent dans une composition rigoureuse,
imperceptiblement, un monde de silence prend forme.
Bibliogr. : Annick Pély : *Bjarne Rötterud*, Cimaise, n° 169,
Paris, mars-avr. 1984.
Musées : Oslo (Nat. Gal.) – Oslo (Riksgall.) – Paris (Bib. nat.) :
Lithographie I 1987 – Paris (FRAC) – Stavanger.

RÖTTGER Johannes
Né le 1er mars 1864 à Northeim. XIXe-XXe siècles. Allemand.
Sculpteur.
Il fréquenta l'académie des beaux-arts de Berlin. Il est l'auteur
d'un monument de Bismarck à Düsseldorf et d'un monument
de Reuleaux à Berlin-Charlottenbourg.

RÖTTGER Jürgen ou Ridiger, Rodecker, Röttiger,
Rotker
Né en 1550. Mort le 14 octobre 1623. XVIIe siècle. Actif à
Brunswick. Allemand.
Sculpteur.
Il a participé à l'exécution du tombeau de *Jürgen von der Schu-
lenburg* à l'église Sainte-Catherine. Il joua surtout le rôle de
chef d'entreprise, faisant appel pour les travaux qui lui étaient
confiés à des artistes qualifiés. Ce sont eux qui ont sculpté
l'orgue, la chaire de l'église Saint-Martin et qui ont également
décoré l'église Saint-André.

RÖTTGER Karl Heinz
Né le 15 mai 1889 à Eberfeld. XXe siècle. Allemand.
Peintre de paysages.
Il vécut et travailla à Königsberg.

RÖTTGERS Alexandra. Voir REIBNITZ Alexandra von

ROTTHIE Pierre, dit Piet
Né en 1895 à Anvers. Mort en 1946. XXe siècle. Belge.

Peintre de genre, portraits, fleurs, natures mortes, dessinateur.

Il fut élève de l'académie des beaux-arts et de l'Institut supérieur d'Anvers.

BIBLIOGR. : In : *Dict. biogr. illustré des artistes en Belgique depuis 1830*, Arto, Bruxelles, 1987.

MUSÉES : ANVERS.

ROTTHIER Léon

Né le 12 février 1868 à Etterbeck (Bruxelles). Mort en 1958. XIXᵉ-XXᵉ siècles. Belge.

Peintre d'histoire, compositions mythologiques, compositions religieuses, portraits, paysages.

Il fut élève de Portaels et du statuaire Vinçotte. Il débuta en 1890 et exposa à Anvers et Bruxelles. Il est président de la Société nationale des aquarellistes et pastellistes belges. Il fut officier de la couronne, professeur à l'académie royale des beaux-arts de Belgique.

Il exposa aux Salons de Bruxelles, Gand, Liège et des Artistes Français à Paris à partir de 1924.

BIBLIOGR. : In : *Dict. biogr. illustré des artistes en Belgique depuis 1830*, Arto, Bruxelles, 1987.

ROTTI Agostino, appellation erronée. Voir RATTI Giovanni Agostino

ROTTIERS. Voir aussi ROËTTIERS

ROTTIERS Bernard Eugène Antoine ou Jan B., dit le colonel Rottiers

Né le 15 août 1771 à Anvers. Mort le 6 juillet 1858 à Bruxelles. XVIIIᵉ-XIXᵉ siècles. Belge.

Peintre, aquafortiste et écrivain.

Il alla en Russie, en 1790 combattit les Turcs et les Persans et voyagea en Grèce en 1825.

RÖTTIGER Jürgen. Voir RÖTTGER

ROTTINI Gabriele

Né le 1ᵉʳ décembre 1797 à Brescia. Mort le 2 avril 1858 à Brescia. XIXᵉ siècle. Italien.

Peintre.

Élève de G. Bossi et de P. Benvenuti. Il peignit des tableaux pour des églises de Brescia et de Borgo Poncarale.

RÖTTLE Hans. Voir RODLEIN

ROTTMAN Berta ou Rottmann

Née le 25 mai 1864 à Schweinfurt. Morte le 19 février 1908 à Berlin. XIXᵉ-XXᵉ siècles. Allemande.

Peintre de compositions religieuses.

Elle peignit des tableaux d'autel dans les églises de Heidenfeld, de Ratisbonne et de Würzburg.

ROTTMANN

XVIIIᵉ-XIXᵉ siècles. Allemand.

Peintre sur porcelaine.

Il travailla à la Manufacture de porcelaine de Gotha de 1782 à 1807.

ROTTMANN Anton

Né en 1795 à Handschuhsheim (près d'Heidelberg). Mort le 25 octobre 1840 à Durlach. XIXᵉ siècle. Allemand.

Peintre de sujets militaires, batailles, graveur.

Fils et élève de Friedrich Rottmann et frère de Carl et de Léopold. Il réalisa des lithographies et des eaux-fortes. Il peignit surtout des scènes militaires.

ROTTMANN Carl

Né le 11 janvier 1798 à Handschuhsheim (près d'Heidelberg), ou 1797. Mort le 7 juillet 1850 à Munich. XIXᵉ siècle. Allemand.

Peintre de scènes de genre, paysages, paysages de montagne, paysages d'eau, compositions murales.

Il est le fils de Friedrich Rottmann. Il commença ses études à Heidelberg avec Xellev. Il alla ensuite travailler à Munich, à partir de 1822. Après un voyage en Italie, au cours duquel il subit l'influence du créateur du paysage romantique allemand Joseph-Anton Koch, il revint à Munich. En 1834, il entreprit un grand voyage en Grèce d'où il rapporta de nombreuses toiles. Il fut nommé peintre de la cour de Bavière, en 1841. Il figura à l'exposition *Rome et Palerme* à Munich en 1828.

Il peignit des scènes de la vie bavaroise et fut chargé par le roi Louis Iᵉʳ de peindre une série de vingt-trois paysages grecs. Un certain nombre de ceux-ci sont peints à l'aide d'un procédé à

l'encaustique. Il décora également les arcades du Hofgarten de vingt-huit fresques représentant des paysages italiens.

$$\mathscr{R}. \mathscr{R}. \mathscr{R}. \mathscr{B}.$$

MUSÉES : BERLIN : *L'Ammersee – Champ de bataille de Marathon – Pérouse –* BRÊME : *Paysage italien –* CARLSRUHE : *Le lac de Copaïs – L'île de Délos – Paysage en Campanie – Paysage grec – Île d'Arrigine –* COLOGNE : *Ville de Sicile –* DARMSTADT : *Paysage d'Italie –* une esquisse – FRANCFORT-SUR-LE-MAIN : *Reggio de Calabre – Golfe d'Anlis –* HAMBOURG : *Environs de Corinthe –* HANOVRE : *Sikyon –* LEIPZIG : *Lac de Copaïs en Béotie – Lac Nemi – Paysage grec – Le grand Holl – Paysage bavarois –* une esquisse – MUNICH : *Le mont Pellegrino près de Palerme – Acropole de Sikyon près de Corinthe – Île d'Ischia – Taormine et l'Etna – Tombe d'Archimède à Syracuse – Lac Eib près de Portenkirchen – Lac Hinter – Près de Braunenbourg – Vue de Corfou – Paysage italien –* vingt-trois paysages grecs pour la décoration de la nouvelle pinacothèque – STUTTGART : *Épidaure au soleil couchant – Lac Hinter –* VIENNE (Mus. Czernin) : *Paysage.*

VENTES PUBLIQUES : MUNICH, 6 juin 1968 : *Paysage montagneux* : **DEM 12 000** – MUNICH, 11 déc. 1968 : *Vue d'Athènes*, aquar. : **DEM 16 500** – MUNICH, 28 nov 1979 : *Un village au bord de la Moselle* vers 1819-1820, aquar./trait de car. (20,5x24,5) : **DEM 8 500** – ZURICH, 21 juin 1985 : *Paysage près de Berchtesgaden* 1823, h/pan. (34x27) : **CHF 20 000** – HEIDELBERG, 17 oct. 1987 : *La Baie de Palerme* 1836, cr. (41,5x50) : **DEM 5 000** – AMSTERDAM, 28 fév. 1989 : *Un sauvage paysage alpin*, h/t (16x22) : **NLG 1 150** – MUNICH, 12 juin 1991 : *Le temple d'Apollon à Aegine* 1835, h/t (49,5x63) : **DEM 264 000** – MUNICH, 10 déc. 1991 : *Paysage cosmique*, h/t (40x55) : **DEM 103 500** – MUNICH, 25 juin 1996 : *Corfou* 1836-1839, cr. et aquar./pap. (diam. 24,5) : **DEM 14 400.**

ROTTMANN Franz ou Rodmann ou Rothmann ou Rottman

Né vers 1710 dans la région de Vipava. Mort le 11 janvier 1788 à Ljubljana. XVIIIᵉ siècle. Autrichien.

Architecte, et sculpteur.

Assistant chez Francesco Robba. Il sculpta l'autel de la Vierge dans la cathédrale de Gurk et l'escalier de l'église des Augustins de Ljubljana.

ROTTMANN Friedrich

Né en 1768 à Handschuhsheim (près d'Heidelberg). Mort le 29 janvier 1816 à Heidelberg. XVIIIᵉ-XIXᵉ siècles. Allemand.

Peintre de sujets militaires, batailles, scènes de genre, paysages, aquarelliste, graveur, dessinateur.

Père d'Anton, de Carl et de Léopold Rottmann. Il fut maître de dessin à l'Université de Heidelberg. Il peignit pour le duc de Nassau une série de scènes de la vie allemande. Il réalisa des eaux-fortes.

Il se fit surtout connaître par ses aquarelles sur des sujets miliaires.

MUSÉES : HEIDELBERG (Mus. du Palatinat) : *Vue des environs de Heidelberg.*

ROTTMANN Gerhard Bernard

XVIIIᵉ siècle. Actif à Munster dans la seconde moitié du XVIIIᵉ siècle. Allemand.

Peintre.

Il exécuta des peintures dans le château de Clemenswerth en 1737 et fut peintre à la Cour épiscopale de Munster à partir de 1763.

ROTTMANN Léopold

Né le 2 octobre 1812 à Heidelberg. Mort le 26 mars 1881 à Munich. XIXᵉ siècle. Allemand.

Paysagiste et lithographe.

Frère de Carl Rottmann. Il fut protégé par Maximilien II de Bavière.

MUSÉES : AIX-LA-CHAPELLE : *Paysage italien –* DONAUESCHINGEN : *Le lac d'Altaussee en Styrie –* HERRENCHIEMSEE : *Le château de Hohenschwangau –* MUNICH (Pina.) : *Le lac de Barm dans les montagnes bavaroises –* STUTTGART (Gal. nat.) : *Le lac de Hinter près de Berchtesgaden.*

VENTES PUBLIQUES : MUNICH, 14 mai 1986 : *Lac de montagne*, aquar. (17,5x23,5) : **DEM 4 000.**

ROTTMANN Mozart

Né le 25 août 1874 à Ungvar. XIXᵉ-XXᵉ siècles. Hongrois.

Peintre de genre.
Il fit ses études à Budapest, où il vécut et travailla, à Vienne et Munich.
Ventes Publiques : Vienne, 11 mars 1980 : *le goûter*, h/t (59x76) : **ATS 38 000** – Londres, 20 mars 1981 : *Le Jeune Talmudiste*, h/t (80,6x64,8) : **GBP 3 000** – Zurich, 30 nov. 1984 : *Joie maternelle*, h/t (97x122) : **CHF 15 000** – New York, 27 fév. 1986 : *Des nouvelles du front*, h/t (110,5x139,7) : **USD 5 000** – Londres, 26 fév. 1988 : *Jeune Juif lisant*, h/t (50x40) : **GBP 2 640** – Londres, 22 nov. 1990 : *Femmes à demi-nues dans un parc avec un singe et un paon*, h/t (60,5x80) : **GBP 935** – Amsterdam, 23 avr. 1991 : *Le prétendant*, h/t (78x58) : **NLG 2 415** – New York, 16 fév. 1994 : *Allégorie de la musique*, h/t (125,1x96,5) : **USD 5 750**.

ROTTMANNER Alfred
XXᵉ siècle. Allemand.
Peintre.
Ventes Publiques : New York, 16 fév. 1993 : *L'arrosage du jardin*, h/t (60,3x48,2) : **USD 660**.

ROTTMAYR Johann Franz Michael. Voir **ROTTMAYR VON ROSENBRUNN Johann Franz Michael**

ROTTMAYR Margareta Magdalena, née **Zehentner**
Morte le 23 août 1687. XVIIᵉ siècle. Active à Laufen (Bavière).
Allemande.
Peintre.
Fille de Kaspar Zehentner. Elle peignit de nombreux tableaux d'autel dans les églises de Bavière.

ROTTMAYR VON ROSENBRUNN Johann Franz Michael ou **Rothmair** ou **Rothmayer**
Né en 1654 à Laufen (Bavière). Mort le 25 octobre 1730 à Vienne. XVIIᵉ-XVIIIᵉ siècles. Autrichien.
Peintre d'histoire, sujets mythologiques, compositions religieuses, compositions décoratives, fresquiste.
Baroque.
Élève de J. Karl Loth à Venise, où il étudia pendant une quinzaine d'années, y ayant acquis la maîtrise de la perspective. Il travailla à Salzbourg où il décora plusieurs églises et à Vienne. Peintre de la Cour de Vienne sous Joseph Iᵉʳ et Charles VI ; il reçut le titre de baron. Il peignit notamment pour la cour impériale le plafond de la grande salle à Pommersfeld considéré comme un de ses meilleurs ouvrages. En 1696, il peignit les fresques du château de Frain, en Moravie. De 1704 à 1706, il peignit les architectures feintes de l'église des Jésuites Saint-Matthias de Breslau. À Melk il a encore peint la fresque de la grande nef. À Vienne, outre ses travaux pour la cour, il travailla à Peterskirche, puis, jusqu'en 1725, à la Karlskirche.
Il est un représentant typique des fresquistes baroques de l'école viennoise. Moins élégant que Asam, il résoud avec quelques lourdeurs les problèmes purement plastiques, qui s'ajoutent aux difficultés perspectives où, au contraire, il est maître, s'appesantissant parfois en clair-obscur dans des oppositions de bruns et de bleus, qui tendent à rompre l'unité de la surface murale décorée, sans profiter à la perspective.

Bibliogr. : Marcel Brion : *La peinture allemande*, Tisné, Paris, 1959 – Pierre du Colombier, in : *Diction. univers. de l'Art et des Artistes*, Hazan, Paris, 1967.
Musées : Mayence : *Repas des dieux* – Vienne (Gal. Liechtenstein) : *Iphigénie en Aulide*.
Ventes Publiques : Rome, 27 mars 1980 : *Ecce Homo*, h/t (114x148) : **ITL 6 000 00** – Monte-Carlo, 22 juin 1985 : *Suzanne et les veillards*, h/t (113x144) : **FRF 70 000** – New York, 21 mai 1992 : *Le bon samaritain*, h/t (148x196,9) : **USD 33 000**.

ROTTMÜLLER Bernhard
Né à Leitomischl. XVIIᵉ siècle. Travaillant à Brunn vers 1660. Autrichien.
Peintre.

ROTTONARA Franz Angelo
Né le 3 décembre 1848 à Corvara. XIXᵉ siècle. Actif à Vienne. Autrichien.
Peintre de théâtres.
Élève de Schwind, de Wagner et de Strähuber. Il exécuta des peintures dans les théâtres de Vienne et peignit aussi des rideaux de théâtre.

ROTTWEIL, Maître de. Voir **MAÎTRES ANONYMES**

ROTY Louis Oscar ou **Oscar**
Né le 17 juin 1846 à Paris. Mort le 23 mars 1911 à Paris. XIXᵉ-XXᵉ siècles. Français.
Médailleur, sculpteur.
Élève d'Auguste Dumont et d'Hubert Ponscarme. Il a rénové l'art des médailles dans la seconde moitié du XIXᵉ siècle. Il exposa au Salon, à partir de 1873. Il reçut le Prix de Rome en 1875, un grand prix en 1900, une médaille d'honneur du Salon en 1905. Était membre de l'Institut et commandeur de la Légion d'honneur. Son œuvre la plus célèbre fut la *Semeuse* qui ornait les anciennes pièces d'argent, de 1897 à 1914, elle fut reprise bien plus tard, puis gravée par E. Mouchon pour une série de timbres-poste. Ses médailles les plus connues furent celles des funérailles de Carnot ; des monnaies de Tahiti ; des monnaies du Chili et de Monaco ; de l'inauguration du chemin de fer d'Alger à Constantine ; de l'Exposition de l'Électricité ; du portrait de pasteur pour ses 70 ans ; du ferronnier d'art Pierre Boulanger ; du portrait du chimiste Chevreul, pour son centième anniversaire (de son vivant) ; de Madame O. Roty, etc. La Kunsthalle de Hambourg conserve un grand nombre de médailles gravées par cet artiste. Le Musée de Bayonne possède de lui une série de médailles : *Enseignement secondaire des jeunes filles* ; *Walters, de Baltimore* ; *Hippolyte Taine* ; *Pasteur* ; *Mlle Geneviève Louise Taine* ; le Musée de Sète conserve une médaille commémorative de l'ouverture de la ligne d'Alger à Constantine.

ROU Jean
XVIIᵉ siècle. Actif à Saumur vers 1675. Français.
Peintre verrier.
Il travailla aux vitraux de l'église de Saint-Pierre de Tours.

ROUALDÈS Michel
Né à Paris. XXᵉ siècle. Français.
Peintre, sculpteur.
Il débuta par des études juridiques puis suivit les cours du soir de dessin à l'école nationale d'art de Nice. Il a reçu une bourse du ministère de la culture en 1978, 1979 ; et une bourse d'encouragement du FIACRE (Fonds d'incitation à la création) en 1983. Il vécut et travailla à Nice, puis à partir de 1983 à Paris.
Il participe à des expositions collectives : 1971 Saint-Paul-de-Vence ; 1972 Milan et Saint-Étienne ; 1973-1974 Camden Arts Center de Londres ; 1973, 1977, 1983 Musée d'Art moderne de la ville de Paris ; 1986 galerie Iris Clert à Paris. Il montre ses œuvres dans expositions personnelles : 1975 *Chromatomégénèse/Chromatomologie*, musée d'Art moderne de la Ville à Paris ; 1987 Cité des Sciences et de l'Industrie à La Villette à Paris.
Son œuvre tend à établir des correspondances entre les diverses données physiques, biologiques, mathématiques, philosophiques, artistiques. Il construit des œuvres très curieuses, faites de fils de soie enroulés sur de minuscules bobines de Plexiglas et répartis le long d'un support comme des notations musicales sur une portée. Les rapports du son et de la vision, ceux du temps et du temps, se déterminent dans des structures colorées qui s'organisent et se développent dans l'espace.
Musées : Paris (Mus. nat. d'Art mod.) – Paris (Mus. d'Art mod. de la Ville).

ROUAN François
Né en 1943 à Montpellier (Hérault). XXᵉ siècle. Français.
Peintre, dessinateur.
Après des études à l'école des beaux-arts de Montpellier jusqu'en 1961, il vient à Paris et entre dans l'atelier de Roger Chastel à l'école des beaux-arts. Ayant obtenu la bourse de la Villa Médicis (ancien Prix de Rome), il y résida, à Rome, à partir de 1971, où il fit la connaissance de Balthus, alors directeur, et de Lacan, puis à Sienne jusqu'en 1977. Par la suite, il fit de nombreux séjours en Italie. Il vit et travaille à Laversine, près de Chantilly.
Il participe à des expositions collectives régulièrement à Paris : dès les années soixante Salons des Réalités Nouvelles et Grands et Jeunes d'Aujourd'hui ; 1963, 1965 Biennale ; 1972 *Douze ans d'art contemporain en France*, aux galeries nationales du Grand Palais ; 1982 *Choix pour aujourd'hui* au Musée national d'Art moderne ; 1987 *L'Époque, la mode, la morale, la passion* au musée national d'Art moderne ; ainsi que : 1973 Académie de France à Rome ; 1981 *Balthus, Barelier, Rouan à Ratilly*...

Il montre des ensembles de travaux dans des expositions personnelles, dont : 1971 galerie Lucien Durand à Paris ; 1975 *Portes romaines* au musée national d'Art moderne à Paris ; 1976, 1982 galerie Pierre Matisse à New York ; 1978 musée Cantini à Marseille ; 1983-1984 première rétrospective au musée national d'Art moderne à Paris au centre Georges Pompidou ; 1994 *Travaux sur papier (1965-1992)* au Cabinet d'arts graphiques du Centre Georges Pompidou à Paris ; 1991, 1993, 1995 galerie Templon à Paris ; 1994 Städtische Kunsthalle de Düsseldorf ; 1995 musée d'Art moderne de Villeneuve d'Ascq ; 1997 galerie Daniel Templon à Paris.

Au début des années soixante, sa peinture se rapproche d'un expressionnisme abstrait, jouant sur la fluidité des champs colorés et sur le dynamisme de la couleur, alors qu'il a abordé diverses manières, du postimpressionnisme à l'abstraction. En 1965, il présente à la Biennale de Paris une toile de huit mètres sur quatre, faite de papiers tressés, puis les premiers tressages de toiles, tressages qui se limitent en 1967 aux monochromes blancs et noirs. Après une interruption de deux ans, il recommence à peindre et réutilise cette technique du tissage qui lui permet de contourner « son inhibition devant la toile blanche », procédant par étapes consécutives. Après avoir imprégné la toile par immersion, obtenant ainsi un champ coloré en partie fortuit, il parcourt entièrement la toile d'un guillochage continu, écriture légère de croix, tirets, pointillés, diagonales, surchargeant la surface teinte. Les toiles sont ensuite découpées en lanières, horizontalement ou verticalement déconstruites puis reconstruites par tressage et, la manipulation terminée, de nouveau soumises au jeu du pinceau réinscrivant de nouvelles annotations. Cette pratique du tressage, redoublement du tissage, est symptomatique d'une activité quasi artisanale. En effet la toile est autant fabriquée que peinte. En ce sens Rouan se rapproche d'une certaine abstraction qui, interrogeant la peinture non comme langage mais comme pratique, cherche à en exprimer la matérialité. Il réduit effectivement la surface peinte à un lieu de peinture, néanmoins n'en néglige pas les couleurs, subtilement sophistiquées, les matières, recherchées qui, évoquant le vieux parchemin, assourdissent et approfondissent les gris, les noirs, les bruns. Ses surfaces déconstruites et luxueuses sont sans doute nées des expressionnistes américains, de Rothko, Reinhardt ou Newman, mais avouent également une parenté avec Bonnard. Lors de son arrivée à la Villa Médicis, il délaisse la technique du tressage, qui lui valut sa bourse, pratiquée jusqu'alors, et dessine les jardins, la ville, les monuments de marbre, recopie les Anciens, notamment, perché sur un échafaudage, une fresque de Lorenzetti au Palais communal de Sienne, dont on trouvera la réminiscence dans les toiles à venir. Hormis cette série de dessins, dont le trait rappelle curieusement celui des grands classiques sur le paysage de la campagne romaine, certains utilisant et analysant les mécanismes d'effacement et de déperdition du trait, dans des tressages raffinés, Rouan ne peint, entre 1972 et 1975, que quinze toiles parmi lesquelles les *Portes ou Les Sorties de Rome* douze grandes toiles sombres, monochromes, dans lesquelles il reconstruit l'idée du tableau, effaçant presque totalement les traces physiques du tressage. Dans le dernier tableau de cette série, il introduit des bribes d'images relevées de paysages et de fresques (*L'Allégorie du bon gouvernement* de Lorenzetti), procédé qu'il développe dans les séries *Cassone* (Boîtes) ; *Stagione* (Saison), et *Bosco* (Forêt). Il fait circuler l'air, la lumière de façon fragmentée, inscrit par imbrication ses bribes de réalité (arbres, ciel, architecture) au sein d'univers diffus, encore hantés de motifs abstraits (traits, hachures, croix, tirets, points ou virgules) comme en mouvement. Le regard se perd dans et entre les motifs unis par la couleur, les effets de symétrie, un rythme ample, pour atteindre l'équilibre, l'harmonie. C'est à cette même époque qu'il transpose métaphoriquement sa technique artisanale de composition. Il conserve le motif, la structure de la trame, le tressage se fait désormais au niveau de la peinture, de la surface du tableau. Il travaille alors directement la peinture à la cire sur des morceaux de papier japon extrêmement fins et translucides, puis superpose les feuilles, marouffle l'ensemble sur toile et obtient un glaçage, qui met en valeur les effets de transparence et d'opacité. Parallèlement, il continue à dessiner, il s'inspire ou intègre même, comme les pièces d'un puzzle, ces travaux sur papier dans ses tableaux.

Bientôt l'apparition de la figure et du corps, dans le dernier tableau de la série des *Cassone* en 1983, renouvelle ses compo-

sitions. Rouan introduit le modelé, la notion de volume jusque-là absente des « images » plates, mais aussi une dimension tragique, et développe une iconographie morbide. Comme dans ses œuvres précédentes, il décompose, fragmente l'espace ; multipliant les références, il met en scène le corps morcelé, ces visages et ces membres écartelés en quête de réunification, bientôt remplacés par des masques africains, des crânes, puis des empreintes de corps. Il travaille par séries, parfois plusieurs en même temps, et réalise les suites *Volta Faccia* et *Selon ses faces* de 1982 à 1984 ; *Son Pied-La Route* et *Baba* en 1985 ; *Bustes* à partir de 1986 ; *Stücke* (inspirée par le film *Shoah* de Claude Lanzmann), *Membres-Lambeaux-Guenilles* et *Le Voyage d'hiver* à partir de 1987 ; *Calvacadour, Constellation* et *Oiseau-bûche-crâne* à partir de 1989, *Coquilles* et *Jardins tatoués* à partir de 1992 ; *Mirotopos* à partir de 1995. Chaque série est marquée de références artistiques, ainsi dans *Membres-Lambeaux-Guenilles*, la peinture d'histoire (David, Poussin) et les minotauromachies de Picasso, dans les *Coquilles* les empreintes d'Yves Klein surtout Dubuffet...

Les compositions de Rouan se révèlent être le fruit d'un lent et complexe travail, le plus souvent, il dessine d'abord, puis transcrit en peinture, inversant dans certaines séries le sujet comme vu dans un miroir, double spéculaire. Par la suite il revient à des « esquisses » avec des assemblages d'éléments disparates qu'il utilise pour la peinture définitive. Ses toiles (la série des *Stücke*) se révèlent complexes dans leur composition : « Sur des grands verres qui coulissent, Rouan rapproche des fragments de peinture qu'il déchire ou détache de papiers japonais qu'il a auparavant recouverts de motifs colorés et de traits. La composition s'obtient donc de manière empirique, par glissements, additions, remplacements, substitutions et longs ajustements complexes... » (P. Dagen). Dans ces œuvres du milieu des années quatre-vingt-dix, il semble s'émanciper de cette genèse complexe et se détacher des références culturelles jusqu'à présent si fortes – même si, comme il a été remarqué précédemment, on songe aux anthropométries de Klein qui le « barbe ». Il laisse parler les corps, libère les formes et la couleur, sa peinture se fait gestuelle, les bleus, par flaques et coulures, envahissent la toile, les empreintes laiteuses flottent.

L'œuvre de Rouan, des tressages aux empreintes, apparaît complexe dans son cheminement, dans son évolution. Lui-même avoue : « L'homme que je suis ne comprend pas comment il a pu être le jeune homme aimant certaines choses et peignant aujourd'hui les *Coquilles*. Je suis vraiment effaré par la peinture que j'ai faite. » Tout au long de son activité artistique, il restitue, dans ses tableaux clos, une unité au monde tout en en soulignant, mettant en forme la fragmentation : « J'ai besoin de mettre en mouvement des choses séparées, éclatées, qui appartiennent à des temps et à des espaces multiples ». Il se laisse guider par la peinture, les images, dont il dévoile l'envers, ce qui fait exister le tableau : le tressage d'abord mais aussi les œuvres du passé qui resurgissent inattendues et qu'il fait siennes pour engendrer de nouvelles compositions originales. Peintre d'une grande culture, il propose une œuvre extrêmement dense, où l'on se souvent mais dans laquelle il invite à pénétrer au sens littéral au cœur du foisonnement, lieu de tensions extrêmes où se jouent les enjeux de la peinture. ■ Laurence Lehoux, Pierre Faveton

BIBLIOGR. : Catalogue de l'exposition : *François Rouan – Portes romaines, Douze Peintures*, Centre Georges Pompidou, Paris, 1975 – Catalogue de l'exposition : *François Rouan – Peintures et Dessins*, Galerie Pierre Matisse, New York, 1976 – Catalogue de l'exposition : *François Rouan*, Musée Cantini, Marseille, 1978 – Catalogue de l'exposition : *François Rouan : Gemälde und Zeichnungen*, Städtische Kunsthalle, Düsseldorf, 1979 – François Rouan : *Au creux des turbulences*, Critique, n° 408, Paris, mai 1981 – Catalogue de l'exposition : *François Rouan*, Centre Georges Pompidou, Paris, 1983 – in : Catalogue de l'exposition *Cantini 84*, Musée Cantini, Marseille, 1984 – Marc Le Bot : *L'Écrit-Voir*, publications de La Sorbonne, n° 5, Paris, 1985 – Jean Luc Chalumeau, Catherine Flohic : *François Rouan – William MacKendrie*, Eighty, n° 6, Paris, 1986 – Catalogue de l'exposition : *François Rouan*, galerie Daniel Templon, Paris, 1987 – Isabelle Monod-Fontaine : *François Rouan, face au masque*, Artstudio, n° 5, Paris, 1987 – Catalogue de l'exposition : *François Rouan*, Galerie Pierre Matisse, New York, 1988 – in : *L'Art moderne à Marseille. La collection du Musée Cantini*, Marseille, 1988 – Denis Hollier : *François Rouan – Corps et non corps*, Art Press, n° 156, Paris, mars 1991 – Catalogue de l'expo-

sition : *François Rouan : peintures 1988-1990*, galerie Daniel Templon, Paris, 1991 – Denis Hollier : *François Rouan, la figure et le fond*, Galilée, Paris, 1992 – Marie-Laure Bernadac : *François Rouan – Travaux sur papier, 1965-1992*, Centre Georges Pompidou, Paris, 1994 – Catalogue de l'exposition : *François Rouan – Repères d'une œuvre*, Kunsthalle, Düsseldorf, Musée d'Art moderne de la communauté urbaine de Lille, Villeneuve d'Ascq, 1994-1995 – Geneviève Breerette : *François Rouan, peintre de la chair et de la mort*, Le Monde, Paris, 28 février 1995 – Catalogue de l'exposition : *François Rouan, Coquilles*, galerie Daniel Templon, Paris, 1995 – Jean-Luc Chalumeau : *Dossier Rouan*, Verso Arts et Lettres, n° 1, Paris, hiver 1996.
Musées : Marseille (Mus. Cantini) : *Tressage 1984* – Paris (FNAC) : *Membre, mutilation, dépouille, membre, lambeau, guenille 1988* – *Bourrage de crâne n°IV 1992-1993* – Paris (Mus. nat. d'Art mod.) : *Tressage 1966* – *Prenestina II 1972-1973* – *Bosco in basso continuo 1979-1980* – *Cassone VI 1980-1981* – *Le Jardin et la ville 1981* – *Cassone VII 1982-1983* – *Selon ses Faces 1983*, encre sur pap. – *Selon ses Faces 1983*, pinceau et encre sur pap.
Ventes Publiques : Paris, 14 oct. 1987 : *Baba-songe 1987*, encaustique/pap. (105x73) : **FRF 55 000** – Paris, 9 oct. 1989 : *Saison 1, Langhezza 76 la sezsine 78, tressage, figure, paysage*, h/t (195x160) : **FRF 690 000** – Paris, 15 fév. 1990 : *Tressage 1969*, h/t (48x38) : **FRF 100 000** – Paris, 29 oct. 1990 : *Medici-Porta Tiburtina 1972-1975*, h/t (200x170) : **FRF 360 000** – Paris, 25 juin 1991 : *Composition*, gche, aquar. et cr./pap. (59x49) : **FRF 65 000** – New York, 12 nov. 1991 : *Porta Ardeatina*, h/t. tissée avec des rayures (200,7x170,8) : **USD 57 200** – Paris, 14 mai 1992 : *Sculpture montgolfière*, h/rés. de polyester : **FRF 33 000** – Paris, 13 juin 1992 : *La lampe à pétrole*, h/t (65x50) : **FRF 21 000** – Paris, 19 nov. 1995 : *Sans titre 1965*, past. gras/fond de grav. (27x21,5) : **FRF 7 500** – Paris, 1er avr. 1996 : *Faces 1988*, encaustique sur pap./t (116x82) : **FRF 57 000** – Paris, 29 nov. 1996 : *Baba brique*, acryl./pap. mar./t (94x67) : **FRF 35 000** – Paris, 20 juin 1997 : *Sans titre 1966*, pap. tressé et gche/pap. (54,5x40) : **FRF 19 000**.

ROUARD Antoine
XVIe siècle. Français.
Sculpteur.
Il a sculpté les fonts baptismaux de l'église de Beaumont-sur-Sardolle en 1541.

ROUARGUE Adolphe
Né le 6 décembre 1810 à Paris. XIXe siècle. Français.
Peintre de paysages et de marines, aquarelliste, graveur et lithographe.
Frère cadet d'Émile Rouargue. Élève de David d'Angers et d'Alexandre Colin. De 1831 à 1870, il figura au Salon. Adolphe Rouargue a peint de nombreuses aquarelles, surtout des marines, vues de Bretagne, de Normandie, de Venise. Comme lithographe, son œuvre est assez important. On en cite, particulièrement : *Architecture pittoresque*, intéressant album de cinquante planches, comprenant de jolies vues de monuments parisiens (Delpech, 1834), planches non numérotées. Il en existe une autre édition indiquant la collaboration de l'Anglais T. Brys ; les planches sont même notées. *Lithographies diverses* ; *Sculptures, décorations* ; *Moyen Age monumental* ; *Bretagne pittoresque* ; *Venise, vue d'après nature*. Il collabora avec son aîné pour *Album des bords de la Loire*, cinquante vignettes (1851).
Ventes Publiques : Paris, 11 juin 1928 : *Les toreros*, aquar. : **FRF 330** – Paris, 23 mai 1929 : *Intérieur de la cour est des Beaux-Arts*, aquar. : **FRF 1 050** – Paris, 28 sep. 1949 : *Le calvaire 1859* : **FRF 2 000** – Paris, 1er mars 1950 : *Vues de Paris : les bords de la Seine*, quatre aquar. : **FRF 7 200** – Paris, 5 fév. 1951 : *Vues de villes, sites et monuments de France, animés de personnages* vers 1840, ensemble de soixante-douze lavis et aquarelles : **FRF 122 000** – Monte-Carlo, 22 juin 1986 : *La Seine à Paris* ; *Le Palais de l'Institut*, aquar. et lav., une paire (14,3x19,2) : **FRF 17 000**.

ROUARGUE Émile
Né vers 1795. Mort le 10 janvier 1865 à Épône près de Mantes (Seine-et-Oise). XIXe siècle. Actif à Paris. Français.
Dessinateur et graveur au burin.
Élève de Delaunay et de Mariage. Ce fut un vignettiste très fécond. On trouve son nom sur des gravures sur émail d'après Raffet, des images de piété, des planches pour l'*Univers Illustré*. Indépendamment de l'*Album des bords de la Loire*, qu'il exécuta avec son frère cadet Adolphe, il convient de citer l'illustra-

tion de *Voyage pittoresque en Espagne et en Portugal*, par E. Begin ; vingt-six planches de *Voyage pittoresque en Italie*, par P. de Munich, 1856 ; quarante-huit planches de *Constantinople et la mer Noire* par Miry, 1856, vingt-deux planches de *Voyage pittoresque en Hollande et en Belgique*, par E. Texier, 1857 ; de *Paris et les Parisiens*, d'après Gavarni, 1857-1858.

ROUART Augustin
XXe siècle. Français.
Peintre de natures mortes, fleurs.
Il exposa dans les Salons parisiens, notamment aux Indépendants.
Musées : Paris (Mus. d'Art mod.) : *Fleurs*.
Ventes Publiques : Paris, 30 juin 1943 : *Nature morte 1938* : **FRF 350** ; *Coquelicots dans un verre 1939* : **FRF 200**.

ROUART Ernest
Né le 24 août 1874 à Paris. Mort le 27 février 1942 à Paris. XIXe-XXe siècles. Français.
Peintre de portraits, figures, paysages, marines, aquarelliste, pastelliste, graveur.
Après une courte orientation vers les mathématiques en vue de collaborer aux affaires de son père Henri Rouart, il déclara à ce dernier son désir de s'adonner à la peinture et fut élève de Degas qui dirigea ses copies au Louvre. Il organisa l'exposition du centenaire de Manet à l'Orangerie des Tuileries en 1932, celle de Degas en 1937 et celle de Morisot en 1941.
Il exposa à Paris au Salon de la Société Nationale des Beaux-Arts, notamment en 1899, où il montra : *Femme au manteau rouge* ; en 1903 *Nausicaa* ; en 1904 *Castor et Pollux* ; aux Salons du Champ de Mars, des Indépendants à partir de 1903, des Tuileries, d'Automne dont il fut membre du comité, et aux manifestations de groupe de la galerie Druet.

[signatures]

Musées : Paris (Mus. d'Art mod.).
Ventes Publiques : Paris, 8 jan. 1947 : *Femme nue debout vue de dos au bord d'un ruisseau* : **FRF 380** – Paris, 25 avr. 1951 : *Troupeau passant un gué* : **FRF 3 000** – Londres, 28 mai 1986 : *Les Grands Boulevards, le soir*, h/t (62,2x72,3) : **GBP 5 500** – New York, 16 fév. 1994 : *Boulevard de Paris le soir*, h/t (61x73,7) : **USD 25 300** – New York, 23 mai 1996 : *Boulevard de Paris le soir*, h/t (61x73,7) : **USD 32 200**.

ROUART Henri Stanislas
Né en octobre 1833 à Paris. Mort le 2 janvier 1912 à Paris. XIXe-XXe siècles. Français.
Peintre de figures, portraits, paysages, natures mortes.
Officier d'artillerie après sa sortie de Polytechnique. Puis chef d'industrie. Grand amateur de peinture et collectionneur, peintre lui-même, il reçut des conseils de Corot et de Millet près desquels il aimait peindre en plein air sur nature. Il fut aussi l'ami de Degas dont il admirait le talent, la haute intelligence et la noblesse de caractère.
Les catalogues du Salon des Artistes Français, où il exposa de 1868 à 1872, le disent élève de Levert, Veron et Brandon. Exposa plusieurs fois avec le groupe impressionniste. Une exposition rétrospective de son œuvre eut lieu chez Durand-Ruel.
À côté de ses tableaux conservés dans plusieurs musées, on compte de nombreuses aquarelles ; quelques eaux-fortes (paysages). Grand amateur d'art, sa Galerie, généreusement ouverte à quiconque aimait la peinture, était célèbre. Tout y avait été choisi avec l'instinct le plus sûr, le goût le plus noble, sans le moindre souci des modes éphémères. Des Corot, paysages d'Italie et figures, des Delacroix, des Courbet, des Daumier, des Millet, des Jongkind, des Manet, des Degas, des Claude Monet, des Renoir, des Berthe Morisot, des Gauguin, des Toulouse-Lautrec s'y trouvaient mêlés tout naturellement, harmonieusement, à des Greco, des Brueghel, des Ribera, des Poussin, des Claude Lorrain, des Chardin, des Fragonard, des Goya, des Tiepolo, des Prud'hon. La vente eut lieu à Paris, Galerie Manzi-Joyant, les 9, 10, 11 décembre 1912.
Ventes Publiques : Paris, 1880 : *Paysage* : **FRF 300** – Paris,

1899 : *Pont près de l'île Saint-Louis*, aquar. : **FRF 105** – PARIS, 14 mai 1900 : *La promenade* : **FRF 195** – PARIS, 15 nov. 1918 : *La Seine aux environs de Rouen* : **FRF 70** – PARIS, 27 nov. 1919 : *Le moulin à eau* : **FRF 150** – PARIS, 24 mai 1943 : *La vieille porte* : **FRF 500** – PARIS, 28 déc. 1949 : *Forêt* 1905 : **FRF 1 300** – PARIS, 3 mars 1950 : *Le bain* : **FRF 1 400** ; *Villa au bord de l'eau* : **FRF 1 100** – PARIS, 28 juin 1950 : *Baigneuses sous bois* : **FRF 2 500** – PARIS, 8 déc. 1995 : *Bouquet de fleurs dans un vase*, h/pan. (35x27) : **FRF 4 800**.

ROUAUD Frédérique
Née en 1960 à Paris. XXᵉ siècle. Française.
Dessinateur, graveur.
Elle vit et travaille à Paris. Elle a participé en 1993 à l'exposition : *De Bonnard à Baselitz – Dix Ans d'enrichissements du cabinet des estampes 1978-1988* à la Bibliothèque nationale de Paris.
MUSÉES : PARIS (BN, cab. des Estampes) : *Résurrection* 1982, eau-forte.

ROUAULT Georges
Né le 27 mai 1871 à Paris. Mort le 13 février 1958 à Paris. XIXᵉ-XXᵉ siècles. Français.
Peintre de compositions religieuses, figures, paysages, peintre à la gouache, aquarelliste, graveur, céramiste, peintre de décors de théâtre, peintre de cartons de vitraux, peintre de cartons de tapisserie. Expressionniste.
Ses études primaires finies, il entre en 1885 chez les verriers Tamoni, puis Hirsch, et s'y montre si excellent apprenti qu'Albert Besnard lui propose d'exécuter les verrières de l'école de pharmacie dont il devait donner les cartons. Par égard pour son patron, Rouault refuse, mais flatté d'avoir été l'objet de cette distinction décide de se consacrer à la peinture qu'il avait toujours aimée, que pratiquaient ses tantes et à laquelle l'avaient initié son grand-père Alexandre Champdavoine, humble employé, mais grand connaisseur et admirateur (en 1870) de Daumier, Courbet et Manet. Entré à l'école nationale supérieure des beaux-arts de Paris en 1891, il passa par l'atelier d'Elie Delaunay, puis celui de Gustave Moreau (où il rencontre Matisse, Marquet, Manguin, Lehmann, Piot, Bussy, Evenepoel...). Il échoua à deux reprises au prix de Rome en 1893 et 1895. Il fit deux séjours en Savoie que sa santé l'oblige à faire dans la solitude en 1902 et 1903. En 1903, exécuteur testamentaire de Gustave Moreau, il devint conservateur du musée Gustave Moreau, à Paris.
Il participe à des expositions collectives à Paris : de 1895 à 1901 (sauf 1897 et 1898) Salon des Artistes Français ; 1897 Salon de la Rose-Croix ; de 1903 à 1911 (sauf 1909 et 1910) Salon des Indépendants ; de 1903 à 1908 Salon d'Automne dont il fut un des créateurs ; 1937 *Les Maîtres de l'art indépendant*, au musée du Petit Palais ; 1950, 1951, 1952 Salon de Mai ; 1956, 1957 galerie Charpentier ; ainsi que : 1908-1909 Salon de la Toison d'or à Moscou ; 1910 Salon Izdebsky à Odessa et Kiev ; 1913 Armory Show à New York, Chicago et Boston ; 1948 Biennale de Venise. Il montre ses œuvres dans des expositions personnelles : 1910, 1924 galerie Druet à Paris ; 1933, 1937, 1938 et 1947 galerie Matisse à New York ; 1938, 1945, 1953 Museum of Modern Art de New York ; 1940 galerie Harriman à New York ; 1942 galerie Louis Carré à Paris ; 1946 *Pour un art religieux* à la galerie René Drouin à Paris, 1948 galerie des Garets à Paris, Kunsthaus de Zurich ; 1951 *Hommage à Rouault* organisé par le Centre catholique des Intellectuels français au Palais de Chaillot à Paris ; 1952 rétrospectives à Bruxelles et Amsterdam et exposition des eaux-fortes de *Misère* à la galerie Louis Carré à Paris ; 1952, 1971, 1983, 1992 musée national d'Art moderne à Paris ; 1956 et 1960 galerie Creuzevault à Paris ; 1956 musée Toulouse-Lautrec à Albi ; 1957 musée des Beaux-Arts de Dijon ; 1958 musée des Beaux-Arts de Rennes ; 1960 musée Cantini à Marseille ; 1964 musée du Louvre à Paris ; 1965 musée de Metz ; 1971 musée des Beaux-Arts de Bordeaux et fondation Maeght à Saint-Paul-de-Vence ; 1978 musée d'Art moderne de la ville de Paris ; 1990 collégiale Saint-Lazare à Avallon ; 1997 museo d'Arte moderna di Lugano. Il obtint le prix Chenavard en 1894, une mention en 1896, une médaille de bronze en 1900.
Fils d'ouvrier d'origine parisienne et bretonne, Georges Rouault est avec Daumier un des très rares représentants de l'art français qui suivent sortis du peuple des villes. Ainsi s'expliquent peut-être certains aspects de sa production, la truculence bouffonne de telle de ses peintures et de ses gravures,

le sens de l'injustice sociale de la misère matérielle et morale, de la pitié humaine qui caractérisent nombre de ses ouvrages, l'outrance, enfin, dont il fait souvent preuve. Élève préféré du maître Gustave Moreau, il apprendra à son contact que l'art n'est pas l'imitation littérale de la réalité, que la qualité de l'artiste se marque dans la transposition d'une part et de l'autre dans l'exécution et retirera de son commerce certains principes et certaines habitudes d'indépendance, de fierté et d'exigences intimes. S'inspirant de Moreau et à travers lui de Rembrandt et de Vinci, il réalise à la fin des années dix-huit-cent des compositions à sujets sacré ou mythologique qui ne l'empêche pas de travailler d'après nature et de réaliser des aquarelles représentant des coins de banlieue et de quartiers pauvres. Il signait alors G. Rouault-Champdavoine. La mort de Moreau (1895) l'affranchit de l'influence de son maître, ainsi que le contact de Huysmans connu à Ligugé en 1901 et celui surtout de Léon Bloy qu'il fréquente beaucoup à partir de 1904. Ses séjours en Savoie achèvent de lui faire conquérir son originalité qui s'affirme de 1903 à 1911 dans les ouvrages de sa première manière. Exécutées surtout à l'aquarelle, ces œuvres (où apparaissent des traces d'influence de Forain, Toulouse-Lautrec, Cézanne et Daumier...) représentent surtout des filles et des clowns d'un dessin synthétique et large, d'une harmonie où dominent les bleus, d'une puissance brutale d'expression. Il pratique également beaucoup la céramique de 1906 à 1912, décorant des vases et des plaques de Methey. Vers 1911, son art se modifie : des thèmes nouveaux apparaissent, juges, ouvriers, « personnes déplacées », qu'il traite davantage à la gouache ou à l'huile mais dans un métier toujours aussi large et avec la même violence extrême du sentiment. Ambroise Vollard qui lui achète son atelier en 1913 le pousse à pratiquer davantage la gravure. Il avait antérieurement exécuté que quelques planches (*Les Conducteurs de chevaux* 1910). Désormais la gravure constitue parallèlement à la peinture l'objet essentiel de son activité et il y donnera quelques-uns de ses plus beaux chefs-d'œuvre, dans des livres illustrés : *Les Réincarnations du père Ubu* 1918-1919 ; *Paysages légendaires* 1929 ; *La Petite Banlieue* 1930 ; *Passion* 1934-1935 ; *Le Cirque de l'Étoile filante* 1938 avec un texte de l'artiste ; *Passion* 1939 d'André Suarès et surtout *Miserere* commencé en 1917, achevé dix ans plus tard, repris sans cesse par la suite et seulement publié en 1948. En 1929, il avait exécuté pour Dhiagilhev les décors du *Fils prodigue* de Prokoviev. Peintre, il délaisse alors l'aquarelle et la gouache pour la peinture à l'huile ; il suscite dans une matière fondue et émaillée avec un chromatisme plus varié et plus éclatant qu'autrefois, des figures profanes et surtout religieuses, entourées d'un cerne qui non seulement installe majestueusement la forme, mais lui confère encore une grande puissance décorative. On pense aux saints des vitraux gothiques et des mosaïques byzantines. Cette évolution vers une peinture plus haute en couleurs et nourrie de pâte s'affirme davantage encore de 1930 à 1939, époque pendant laquelle il peint de grandes têtes (souvent plus grandes que nature) de clowns, de juges, de Christs, ainsi que des scènes sacrées et des paysages bibliques, conférant à toutes ses productions une qualité monumentale que l'on retrouve également dans les tapisseries dont il donne en 1933 les cartons à Mme Cuttoli (*Le Clown blessé* – *La Petite Famille* – *Satan* – *Les Fleurs du mal*). Le hiératisme grandiose et la violence contenue, sensibles dans les ouvrages de cette époque, disparaissent dans ceux de la période suivante (1940-1948), généralement de dimensions restreintes, et l'apaisement de l'inspiration se trahit non seulement par l'abandon quasi total de certains thèmes anciens à caractère revendicatif, filles et juges en particulier, mais aussi par une prédilection de plus en plus marquée pour les fleurs, les paysages, les mystères joyeux et glorieux du christianisme ; elle s'exprime surtout dans la dominante bleue de sa palette et la richesse de la matière, qu'il amoncelle de plus en plus. Il travaille également (en 1945) à des cartons de vitraux destinés à l'église du plateau d'Assy (Haute-Savoie) abordant ainsi un genre pour lequel il était né, auquel il n'avait pu se consacrer en 1937, faute de temps, lorsque l'architecte Henri Vidal lui avait demandé le modèle d'une verrière pour l'église de Tavaux (Jura) où il n'avait alors donné que deux ouvrages (exécutés dans l'atelier Hébert-Stevens). Peu après 1949, il crée pour l'atelier d'émaillerie de l'abbaye de Ligugé des modèles d'émaux d'une grande beauté (*Profil de Christ* – *Sacré-Cœur*). Son métier ne cesse pendant ce temps de se transformer. Toujours fidèle à ces thèmes préférés – clowns et sujets religieux – il s'intéresse cependant davantage encore au

paysage et exécute une suite d'immenses paysages lyriques d'une ampleur vraiment cosmique, magnifiés par l'introduction de personnages sacrés. Renouvelant sa palette, il compose des symphonies de rouges, de jaunes et de verts, véhiculés par des amoncellements de matière tels que le tableau en devient un véritable haut-relief. Ainsi s'achève dans une jubilation et une exaltation pleines de sérénité, une carrière commencée dans la colère et la révolte, mais qui resta toujours fidèle aux exigences de la plastique. Aussi le sens principal de l'œuvre de Rouault est-il de prouver que par sa plastique et expression subjective, art pur et art humain, ne sont pas antinomiques, comme pourraient le faire croire les exemples opposés du cubisme, d'une part et de l'expressionnisme de l'autre, mais qu'un artiste peut parvenir à la plus large humanité par la pureté de l'art et grâce à elle. ■ Bernard Dorival

[signatures : J. Rouault — G Rouault — G Rouault]

Bibliogr. : M. Puy : *Georges Rouault*, Paris, 1921 – Georges Charensol : *Georges Rouault. L'homme et l'œuvre*, Quatre Chemins, Paris, 1926 – Raymond Cogniat : *Georges Rouault*, Paris, 1930 – Will Grohmann : *Rouault*, New York, Munich, 1930 – R. Ito : *Georges Rouault*, Tokyo, 1936 – Divers : *Georges Rouault*, Le Point, numéro spécial, Lanzac, 1943 – A. Jewell : *Georges Rouault*, New York, Paris, 1945, 1947 – James-Thrall Soby : *Georges Rouault, paintings and prints*, New York, 1945 – Lionello Venturi : *Georges Rouault*, Skira, Paris, 1948 – René Huyghe : *Les Contemporains*, Tisné, Paris, 1949 – Marcel Brion : *Georges Rouault*, Braun, Paris, 1950 – Maurice Raynal : *Peinture moderne*, Skira, Genève, 1954 – Jacques Lassaigne, in : *Dict. de la peinture contemp.*, Hazan, Paris, 1954 – Bernard Dorival : *Georges Rouault, Témoins du xxᵉ siècle*, Éditions universitaires, Paris, 1956 – Bernard Dorival : *Les Peintres du xxᵉ s.*, Tisné, Paris, 1957 – Jean Grenier : *Essai sur la peinture contemp.*, Gallimard, Paris, 1959 – C. Roulet : *Georges Rouault. Souvenirs*, Neuchâtel, 1961 – Pierre Courthion : *Rouault*, Flammarion, Paris, 1962 – Pierre Courthion : *Georges Rouault. Leben und Werk*, Du Mont Schaubert, Cologne, Paris, 1962 – Giuseppe Marchiori : *Georges Rouault*, Bibliothèque des Arts, Paris, 1965 – Catalogue de l'exposition : *Georges Rouault*, Galerie Charpentier, Paris, 1965 – Michel Ragon : *L'Expressionnisme*, in : *Hre gén. de la peinture*, t. XVII, Rencontre, Lausanne, 1966 – *Rouault : Sur l'art et la vie*, Mediations, Denoël-Gonthier, Paris, 1971 – Catalogue de l'exposition *Georges Rouault*, Musée national d'Art moderne, Paris, 1971 – François Chapon, Isabelle Rouault : *Georges Rouault. Œuvre gravé*, André Sauret, Monte-Carlo, 1978 – Catalogue de l'exposition : *Rouault*, Musée d'Art moderne de la ville, Paris, 1983 – Bernard Dorival, Isabelle Rouault : *Georges Rouault. L'œuvre peint*, deux vol., André Sauret, Monte-Carlo, 1988 – Fabrice Hergott : *François Chapon*, coll. *Les Grands Maîtres de l'art contemporain*, Albin Michel, Paris, 1991 – Georges Rouault : *Misere* Léopard d'or, 1991 – François Chapon : *Rouault : le livre des livres – Catalogue raisonné des livres illustrés*, Trinckvel, Paris, 1992 – Bernard Dorival : *Rouault*, Flammarion, Paris, 1992 – Catalogue de l'exposition : *Rouault*, Centre Georges Pompidou, Paris, 1992 – Lydia Harambourg : *L'École de Paris 1945-1965 – Dictionnaire des peintres*, Ides et Calendes, Neuchâtel, 1993.

Musées : Amsterdam (Stedelijk Mus.) : *Pierrot* vers 1920 – Avallon : *Stella Matutina* 1895 – *Stella Vespertina* 1895 – Bâle (Kunstmus.) : *Parade* 1907 – *Pierrot* 1911, plaque céramique – Boston (Mus. of Fine Arts) : *Tête de clown* 1948 – Bruxelles (Mus. roy. des Beaux-Arts) : *Diplomate* 1938 – Buffalo (Albright Art Gal.) : *Portrait de monsieur X* 1911 – Chicago (Art Inst.) : *L'Académicien* 1913-1915 – *L'Italienne* 1930 – *Le Nain* 1936 – Cleveland (Inst. of Art) : *Tête de Christ* 1936 – Colmar (Mus. d'Unterlinden) : *L'Enfant Jésus parmi les docteurs* 1894 – Copenhague (Statens Mus. for Kunst) : *Juges* 1908 – Grenoble : *Le Christ mort pleuré par les saintes femmes* 1895 – *La Péniche* 1909 – La Haye

(Mus. mun.) : *Le Christ sur le lac de Génésareth* 1928 – Londres (Tate Gal.) : *Têtes à Massacre ou La Mariée* 1907 – *Tête de femme* vers 1934, tapisserie – Los Angeles (County Mus.) : *Samson tournant la meule* 1893 – Lyon (Mus. des Beaux-Arts) : *Carmencita* 1948 – Montréal (Mus. des Beaux-Arts) : *Le Christ en croix* vers 1939 – New York (Mus. of Mod. Art) : *Trois Juges* 1913 – *Christ aux outrages* 1932 – New York (Metropolitan Mus.) : *Portrait d'Henri Lebasque* 1917 – Paris (Mus. nat. d'Art mod.) : *Duo* 1904 – *Fille au miroir* 1906 – *L'Accusé* 1907 – *La Conférence* 1908 – *L'Escalier de Versailles* 1910 – *Christ aux outrages* vers 1912 – *Femme accoudée* 1912, gche – *Nu de dos aux cheveux longs* 1917, encre de Chine – *L'apprenti-ouvrier* 1925 – *La Sainte Face* 1933 – *Le Christ à la colonne* 1939, vitrail – *Homo homini lupus* 1944 – *De Profundis* 1946 – *La Fuite en Égypte* 1946 – *Songe creux* 1946 – *Paysage aux grands arbres* 1946 – *Fleurs de Convention* 1946 – *La Petite Magicienne* 1949 – *Nocturne chrétien* 1952 – Paris (Mus. d'Art mod. de la Ville) : *Duo* 1904 – *À Tabarin* 1905 – *Nu* 1906 – *La Conférence* 1908 – *Hortense* vers 1910, esq. – *Christ aux outrages* 1912 – *Acrobates* 1913 – *Paysage* 1913 – *Agent de mœurs* 1918 – *Paysage biblique* 1935-1936 – *Christ et pêcheurs* 1937 – *Pierrot* 1938 – *Le Clown jaune* 1938 – Paris (Mus. du Petit Palais) : *L'Ivrognesse* 1905 – *À Tabarin* 1905 – *Fille* 1906 – *L'Accusé* 1907 – *Plaise à la cour* 1911, assiette céramique – *Le Baptême du Christ* 1911 – *Trio* 1934, tapisserie – *Tête de vieille femme* – *L'Enfant chez les docteurs* – *Paysage*, past. – Paris (BN) : *Christ en croix* 1936, eau-forte – Pittsburgh (Inst. Carnegie) : *Le Vieux Roi* 1937 – Saint-Tropez (Mus. de l'Annonciation) : *La Pauvre Famille* 1911 – Washington D. C. (Phillips Memorial Gal.) : *Coucher de soleil, Galilée* vers 1930 – Zurich (Kunsthaus) : *L'Exode* 1911 – *Au fil de l'eau* 1948.

Ventes Publiques : Paris, 28 mars 1919 : *Nu bleu*, aquar. : FRF 850 – Paris, 28 juin 1923 : *Buste de femme, une fleur dans les cheveux* : FRF 620 – Paris, 12 juin 1926 : *La femme à l'ombrelle* : FRF 3 200 – Paris, 3 mars 1927 : *Rollin lutteur*, aquar. et past. : FRF 20 500 – Paris, 13 fév. 1932 : *L'Homme blessé* : FRF 2 620 – New York, 14 nov. 1934 : *Tête de clown* : USD 400 – Paris, 8 nov. 1940 : *Les Deux Frères* : FRF 10 500 – Paris, 6 mai 1943 : *Masque* : FRF 25 000 – New York, 26-27 jan. 1944 : *Scène de nuit* : USD 1 900 – Paris, 25 mai 1945 : *La Danseuse* 1906, aquar. gchée : USD 420 000 – Paris, 29 oct. 1948 : *Portrait de fillette (première manière)* : FRF 70 000 – Paris, 11 déc. 1950 : *Le Déménagement* 1929, aquar. et gche : FRF 195 000 – Paris, 21 mai 1951 : *Femmes nues, vase couvert*, céramique de Metthey : FRF 130 000 – Londres, 4 juil. 1956 : *Tête de Christ* : GBP 2 400 – Paris, 20 mars 1959 : *Le Pierrot blanc*, aquar. reh. de past. : FRF 16 500 – New York, 25 oct. 1961 : *Nu* : USD 60 000 – Paris, 12 mars 1964 : *Vase de fleurs* : FRF 230 000 – Paris, 29 nov. 1966 : *Rollin lutteur*, aquar. gchée : FRF 122 000 – New York, 3 avr. 1968 : *Le Chinois* : USD 92 500 – Genève, 2 juil. 1971 : *Paysage biblique* : CHF 290 000 – Londres, 5 déc. 1973 : *Les Trois Juges* : GBP 73 000 – Versailles, 6 avr. 1974 : *Paysage de nuit, le chantier*, aquar. et past. : FRF 450 000 – Londres, 2 juil. 1974 : *Pierrette* : GBP 650 – New York, 7 mai 1976 : *Automne* vers 1936, aquat. (51,2x65,7) : USD 8 250 – Zurich, 28 mai 1976 : *Les Trois Juges* 1925, h/t (64x98) : CHF 600 000 – Hambourg, 4 juin 1977 : *Autoportrait* vers 1928, litho. en coul. : DEM 12 500 – New York, 12 mai 1977 : *Le cortège* 1930, past., gche et encre de Chine/pap. mar./t (41,3x53,5) : USD 12 000 – Londres, 7 déc. 1977 : *Les clowns*, h/cart. mar./pan. (81x59) : GBP 45 000 – Los Angeles, 25 sept 1979 : *Qui ne se grime pas* 1923, aquat. (56,2x42,8) : USD 1 300 – Londres, 3 juil 1979 : *Homme assis* 1929, lav. de brun (46x32) : GBP 1 700 – Londres, 3 avr 1979 : *La Sainte Face*, gche et encre noire/pap. mar./t (66x52) : GBP 10 500 – Paris, 26 juin 1979 : *Nocturne d'automne* 1952, h/t (75x100) : FRF 700 000 – Enghien-les-Bains, 7 déc. 1980 : *Personnage en buste* 1906, terre cuite émaillée (H. 6 et larg. 4,5) : FRF 18 000 – Zurich, 14 mai 1982 : *La reine*, encre de Chine et past. (38x27) : CHF 30 000 – Paris, 31 mai 1983 : *Clown à la rose* 1908, gche et aquar./pap. mar./t (100x65) : FRF 1 300 000 – New York, 15 mai 1984 : *La chevauchée* 1910, litho. en coul./Van Gelder (34x45,1) : USD 13 000 – Paris, 22 fév. 1984 : *Portrait de Jean Methey enfant* 1907, cr., sanguine et fus. (20x15,5) : FRF 84 000 – Londres, 4 déc. 1984 : *Les trois juges* 1925, h/t (64x98) : GBP 230 000 – New York, 15 mai 1985 : *Fille de cirque* vers 1905, gche, aquar. et past./pap. mar./t (31,7x20,9) : USD 33 000 – New York, 13 nov. 1985 : *Fleurs du mal* vers 1931-1939, h/t (73x57,5) : USD 230 000 – Paris, 27 juin 1986 : *Scène biblique*, h/t (66x55) : FRF 805 000 – Londres, 1ᵉʳ déc. 1986 : *Jésus et*

pêcheurs 1942, h/pap. mar./t. (58x74,4) : **GBP 180 000** – NEW YORK, 11 mai 1987 : *Clown*, h/t (107x76) : **USD 950 000** – PARIS, 2 juin 1988 : *Le Clown à l'encrier, au verso le même sujet inversé* 1905, past., gche, encre de Chine, past. et aquar. (12,5x13,5) : **FRF 296 000** – PARIS, 19 juin 1988 : *Fleurs décoratives vers 1953*, h/pap. mar./t (94x64) : **FRF 3 600 000** – PARIS, 22 juin 1988 : *Nu assis 1907*, aquar. et lav. (26x20) : **FRF 150 000** ; *Deux personnages* 1939, h/pap./t (55,5x43) : **FRF 2 095 000** – LONDRES, 28 juin 1988 : *Pierrette*, h/cart. (18x23) : **GBP 35 200** – GRANDVILLE, 30 oct. 1988 : *Personnage de dos*, aquar., encre de Chine, past. (27x21) : **FRF 95 000** – NEW YORK, 12 nov. 1988 : *Fille de cirque* 1903, gche et past./pap., recto et verso (21,2x15,1) : **USD 143 000** – PARIS, 20 nov. 1988 : *Grotesque vers 1916*, aquar. et encre de Chine/pap. (38x24,5) : **FRF 240 000** ; *Crépuscule (Christ et disciple)*, h/pap. mar./t (41x55) : **FRF 1 850 000** – PARIS, 24 nov. 1988 : *Villa entre les arbres, paysage vers 1913*, peint. à la détrempe (19x31) : **FRF 512 000** – LONDRES, 29 nov. 1988 : *Christ avec une discipline* 1937, techn. mixte/cart. (41,5x30) : **GBP 132 000** – LONDRES, 1988 : *Christ en croix*, estampe : **GBP 33 000** – PARIS, 1er fév. 1989 : *Nu aux bras levés* 1914, h/pap./t (21,5x13,5) : **FRF 400 000** – PARIS, 1er fév. 1989 : *L'Invité d'Honneur*, monotype repris à la pinceau (31x22) : **FRF 160 000** – PARIS, 10 mars 1989 : *Passion* 1938, h/pap. (42x39) : **FRF 1 570 000** – PARIS, 16 mars 1989 : *Joyeux Drille*, h/t (33,5x22,5) : **FRF 3 101 000** – LONDRES, 3 avr. 1989 : *Christ, la sainte face* 1931, h/t (44x33) : **GBP 231 000** – PARIS, 11 avr. 1989 : *Passion, Christ au prétoire*, h/cart. (30,5x22,5) : **FRF 1 700 000** – PARIS, 16 avr. 1989 : *Le Fleuve sacré*, encre de Chine et aquar. (39,5x60) : **FRF 200 000** – NEW YORK, 10 mai 1989 : *Antoinette*, gche et h/pap./t (58,5x46) : **USD 1 155 000** – PARIS, 17 juin 1989 : *Tzigane* 1938 (39,5x29,5) : **FRF 2 230 000** – LONDRES, 26 juin 1989 : *Auguste* 1935, h. et techn. mixte/pap./t, étude pour Cirque de l'Etoile filante (42x33,7) : **GBP 352 000** – CALAIS, 2 juil. 1989 : *L'Acrobate I dit aussi Lutteur vers 1913*, détrempe (31x20) : **FRF 710 000** – NEW YORK, 16 nov. 1989 : *L'Aristocrate*, h/pap./t (40,5x32,5) : **USD 1 045 000** – PARIS, 25 mars 1990 : *Tête de Christ*, h/pap. (67x48) : **FRF 6 800 000** – PARIS, 1er avr. 1990 : *Vers le bled* 1949, h/pan., circa (34x44,5) : **FRF 2 700 000** – LONDRES, 2 avr. 1990 : *Angèle*, h/pan. (40x26) : **GBP 418 000** – NEW YORK, 16 mai 1990 : *Femme au diadème* 1928, gche, past. et encre/pap. (33,6x23,2) : **USD 82 500** ; *Paysans*, h/pap./t./cart. (58,4x38,7) : **USD 440 000** – LONDRES, 26 juin 1990 : *La Passion du Christ*, h/pap./t (31x23) : **GBP 242 000** – PARIS, 1er oct. 1990 : *Joies discrètes au vieux faubourg des longues peines*, grav. reh. à la gche (56x41) : **FRF 420 000** – NEW YORK, 2 oct. 1990 : *Profil de femme*, h/cart. (25,7x22,2) : **USD 198 000** – NEW YORK, 14 nov. 1990 : *Fille de cirque* 1938, h/pap./t (103,5x73) : **USD 1 760 000** – LONDRES, 20 mars 1991 : *Paysage animé* 1914, gche/deux feuilles pap. (19,6x62,4) : **GBP 80 300** – PARIS, 17 avr. 1991 : *Le Tigre* 1910, aquar., étude pour le Bestiaire (19,5x27,4) : **FRF 100 000** – NEW YORK, 8 mai 1991 : *Pierrot* 1937, h/cart. (62,2x55,9) : **USD 880 000** – LONDRES, 2 déc. 1991 : *Femme à la rose*, h/t (71x61) : **GBP 308 000** – NEW YORK, 12 mai 1992 : *Acrobate XIII* 1913, gche/pap./t. (104,3x73) : **USD 385 000** – NEW YORK, 13 mai 1992 : *Le clown à la grosse caisse*, h/pap./t (68,3x49,5) : **USD 440 000** – MUNICH, 26 mai 1992 : *Parade*, litho. (31,5x26) : **DEM 5 635** – PARIS, 3 juin 1992 : *Tristes os – clown*, h/pap. (32x20) : **FRF 271 000** – PARIS, 24 juin 1992 : *Tête de profil* 1912, assiette de céramique (diam. 17) : **FRF 35 000** – NEW YORK, 11 nov. 1992 : *En pensant à l'abbé Pierre*, h., gche et aquar./pap. (44,5x31,1) : **USD 38 500** – PARIS, 24 nov. 1992 : *Le Christ et les chemineaux*, h/pap./t (28x20,5) : **FRF 350 000** – LONDRES, 30 nov. 1992 : *Femme au chapeau blanc*, h/t cartonnée (72,5x60) : **GBP 132 000** – PARIS, 15 fév. 1993 : *La Baie des Trépassés*, eau-forte et aquat. : **FRF 30 000** – PARIS, 5 mai 1993 : *Rue des Solitaires* 1939, h./grav./t (51x66) : **FRF 1 100 000** – PARIS, 21 juin 1993 : *La Fuite en Égypte* 1946, h/pap. fort/pan. (47x36) : **FRF 655 000** – NEW YORK, 12 mai 1993 : *Teresina (Agnès)*, h/t (44,5x32,5) : **USD 354 500** – NEW YORK, 11 mai 1994 : *Pierrot*, h/t (78,7x57,5) : **USD 607 500** – PARIS, 21 sep. 1994 : *Courtisane aux yeux baissés pour Les Fleurs du Mal* 1938, aquat. coul. : **FRF 16 500** – PARIS, 19 déc. 1994 : *Paysage animé* 1911, h/pap./t (36,5x50) : **FRF 300 000** – NEW YORK, 8 mai 1995 : *Le Tribunal* 1909, h/cart./pan. (73,7x104,,1) : **USD 904 500** – TAIPEI, 15 oct. 1995 : *Versailles, l'escalier*, h/pap./t (25,4x19,7) : **TWD 592 500** – NEW YORK, 5 nov. 1995 : *Fille aux cheveux roux* 1908, aquar., gche et past./pap./cart (70x50) : **USD 354 500** – PARIS, 19 mars 1996 : *Pierrot* 1938, h/pap. contrecollée/t (89x51) : **FRF 4 050 000** – BERNE, 21 juin

1996 : *Virque de l'Étoile filante* 1938, eau-forte, série de 17 planches (chaque 45x34,5) : **CHF 78 000** – PARIS, 13 juin 1996 : *La Petite Banlieue* 1929, litho. (30x33) : **FRF 15 000** – NEW YORK, 12 nov. 1996 : *Pierrot* 1938, h/pap./t (101x67) : **USD 684 500** – LONDRES, 4 déc. 1996 : *Martial*, peint. à l'essence/t (40,5x25,5) : **GBP 40 000** – PARIS, 11 avr. 1997 : *Une Orientale*, h/pan. (18x14,5) : **FRF 280 000** – NEW YORK, 13-14 mai 1997 : *Toujours flagellé*, gche et aquar./aquat. (63,5x49,5) : **USD 63 000** – PARIS, 17 juin 1997 : *L'Olympia* 1905, aquar. et gche/pap. (27,4x42,5) : **FRF 650 000** – PARIS, 19 juin 1997 : *Qui ne se grime pas ?* vers 1925-1930, lav. d'encre de Chine/pap. mar./t (54,5x44) : **FRF 140 000** – LONDRES, 25 juin 1997 : *Confrontation* 1916, gche/pap. (19,3x30,5) : **GBP 24 150**.

ROUAULT Georges-Dominique
Né en 1904. XXe siècle. Français.
Peintre de paysages, aquarelliste.
Il s'est spécialisé dans les vues de Paris.

-Georges D. Rouault-

VENTES PUBLIQUES : GRENOBLE, 26 avr. 1976 : *Les quais à Paris près de l'Institut*, h/t (38x46) : **FRF 4 000** – BREST, 19 déc. 1976 : *Quimper*, aquar. (32x45) : **FRF 2 100** – BREST, 18 déc. 1977 : *Entrée du port de Saint-Guénolé*, h/t (46x55) : **FRF 6 000** – BREST, 16 déc 1979 : *L'Odet à Quimper*, aquar. (38x46) : **FRF 3 700** – BREST, 13 mai 1979 : *Quai Jean-de-Thézac à Audierne*, h/t (46x55) : **FRF 11 500** – VERSAILLES, 21 fév. 1988 : *Paris, le boulevard des Batignolles animé*, h/t (38x46) : **FRF 10 800** – PARIS, 21 avr. 1988 : *Canal Saint-Denis*, aquar. (36,5x28,5) : **FRF 2 000** – VERSAILLES, 15 mai 1988 : *Paris, la Seine au Pont Neuf*, h/t (46x55) : **FRF 15 300** – PARIS, 23 juin 1988 : *Paris, le quai des Grands-Augustins* (46x55) : **FRF 13 000** – VERSAILLES, 6 nov. 1988 : *Chartres, maisons au bord de l'eau*, aquar. (39,5x27,5) : **FRF 3 500** – PARIS, 16 déc. 1988 : *Paris, une terrasse de café*, aquar. (30x36) : **FRF 4 300** – VERSAILLES, 24 sep. 1989 : *Paris et Notre-Dame*, aquar. (47,5x61) : **FRF 14 200** – PARIS, 8 nov. 1989 : *La Porte Saint-Martin*, dess. à l'encre de Chine reh. de cr. de coul. (40x54) : **FRF 3 800** – LE TOUQUET, 12 nov. 1989 : *Les bouquinistes devant Notre Dame*, h/t (46x56) : **FRF 23 000** – PARIS, 24 jan. 1990 : *Le Moulin de la Galette*, gche (32x45,5) : **FRF 6 500** – CALAIS, 25 juin 1995 : *Paris – la place Blanche*, h/t (46x55) : **FRF 12 000**.

ROUAULT Jocelyne F.
XXe siècle. Française.
Peintre de figures, peintre de cartons de vitraux.
Elle fut élève de l'école des beaux-arts de Rennes, où elle obtint le premier prix de portraits. Puis, elle s'installe à Paris, où elle travaille à l'académie de la Grande Chaumière sous la direction de Pierre Jérôme et Yves Brayer. Elle se consacre entièrement à la peinture depuis 1990.
Elle a participé à des expositions collectives à Paris, aux Salons des Indépendants, des Artistes Français, ainsi qu'à Alençon, Trouville... Elle montre ses œuvres dans des expositions personnelles.

ROUBA Michal
Né le 11 juin 1893 à Vilno. XXe siècle. Polonais.
Peintre de paysages, paysages urbains.
Il fit ses études à l'académie des beaux-arts de Cracovie et peignit surtout des vues de villes et de paysages.
MUSÉES : CATTOWITZ – POSEN – VARSOVIE.

ROUBAN V.
XXe siècle. Russe.
Peintre. Réaliste-socialiste.
Il se plia aux exigences du réalisme-socialiste avec des œuvres académiques qui célèbrent le système soviétique.

ROUBANE Déborah
XXe siècle.
Peintre de compositions animées, figures. Nouvelles figurations.
Elle montre ses œuvres dans des expositions personnelles : 1996 galerie Cérès Franco à Paris.

ROUBAUD Benjamin, dit Benjamin
Né en juin 1811 à Roquevaire (Bouches-du-Rhône). Mort le 14 janvier 1847 à Alger. XIXe siècle. Français.
Peintre de scènes de genre, sujets typiques, paysages, natures mortes, caricaturiste, dessinateur, lithographe.

Élève de Louis Hersant, il exposa au Salon de Paris de 1883 à 1847.

D'une personnalité multiple, Benjamin Roubaud fut peintre de paysages, natures mortes, genre, dans la lignée de son maître. Après un séjour en Algérie, il traita des sujets orientalistes, qu'il signa de son véritable nom. À partir de 1840, il s'orienta vers la caricature et ses dessins furent alors signés Benjamin ou avec le monogramme A. B. C'est dans ce domaine qu'il montra une puissance d'expression très forte, traçant les effigies des personnalités les plus intéressantes du règne de Louis-Philippe, réalisant ainsi l'un des documents monographiques de premier ordre pour l'histoire de cette époque. En tant que caricaturiste, il travailla pour *L'Illustration*, la *Caricature, Charivari*, la *Galerie de la Presse, de la Littérature et des Arts*, le *Panthéon charivarique*.

Bibliogr. : Gérald Schurr : *Les Petits Maîtres de la peinture 1820-1920, valeur de demain*, Les Éditions de l'Amateur, t. III, Paris, 1976.

Musées : Dijon : *Nature morte* – Paris (Mus. Victor Hugo) : *Le grand chemin de la postérité*.

Ventes Publiques : Paris, 11 déc. 1991 : *Maure d'Alger ; Mauresque chez elle*, litho. aquarellée, une paire (chaque 45,5x35,6) : **FRF 4 900** – Paris, 17 nov. 1995 : *Algéroise allongée sur une peau de panthère*, h/t (33x40,6) : **FRF 110 000** – Paris, 10-11 juin 1997 : *Scène de bataille en Algérie*, h/t (27x35) : **FRF 30 000**.

ROUBAUD François Félix, l'Aîné
Né en 1825 à Cerdon (Ain). Mort le 13 décembre 1876 à Lyon (Rhône). xixe siècle. Français.
Sculpteur.
Frère de Louis Auguste Roubaud. Élève de Pradier. De 1853 à 1877, il figura au Salon de Paris. On cite notamment de lui : *La Philosophie et la Poésie*, bas-reliefs, tympans d'arcades, au Pavillon Denon, au Louvre, *La Sculpture et La Peinture*, bas-reliefs tympans d'arcades au Pavillon Daru, au musée du Louvre à Paris ; *La Justice et la Force*, statues de pierre pour le Palais de Justice de Lyon ; *Terpsichore et Euterpe*, statues pour le théâtre de Lyon. Le Musée d'Aix possède de cet artiste *Eurydice* ; celui de Bourg, *L'Amour et Psyché, La barque de Caron, La chèvre Amalthée* ; celui de Cahors un *Maraudeur* ; celui de Lyon, *Buste de Y. B. Guinet chimiste* et *Buste de Révoil*, peintre. Le Musée de Versailles conserve de lui : *Nicolas Antoine Taunay peintre*, buste en marbre.

ROUBAUD Frants Alexeevich ou Rubo
Né le 15 juin 1856 à Odessa. Mort le 13 mars 1928 à Munich. xixe-xxe siècles. Russe.
Peintre de genre, figures, paysages, aquarelliste. Orientaliste.
Il travailla à Munich et à Tiflis. Probablement le même artiste que le peintre cité par le catalogue du musée Revoltella à Trieste sous le nom de Francesco Roubaud.

F Roubaud

Musées : Monaco : *Marché au Caucase* – Munich (Pina.) : *Blessé – Au Caucase*.
Ventes Publiques : Paris, 19 avr. 1950 : *Le Cosaque* : **FRF 2 000** – Paris, 15 mai 1950 : *Campement de cosaques* 1900 : **FRF 8 800** – Cologne, 15 mars 1968 : *Cavalier tcherkess* : **DEM 5 000** – New York, 1er mai 1969 : *Buz Kashi Samarcande* : **USD 3 750** – Londres, 8 oct. 1971 : *Choc de cavalerie* : **GNS 700** – Cologne, 15 nov. 1972 : *Paysage du Caucase* : **DEM 17 000** – Los Angeles, 28 nov. 1973 : *Cosaques traversant une rivière* : **USD 4 250** – New York, 14 mai 1976 : *Chevaux de labour*, h/t (60x49) : **USD 500** – Munich, 26 nov. 1976 : *Cavalier*, aquar. (18x12) : **DEM 720** – New York, 7 oct. 1977 : *Le porte-drapeau*, h/pan. (33x21,5) : **USD 2 100** – San Francisco, 4 mai 1980 : *La troïka* 1884, h/t (63,5x94) : **USD 9 500** – New York, 28 oct. 1981 : *Bazar d'Afrique du Nord* 1884 h/t (91,4x56) : **USD 23 000** – New York, 24 mai 1984 : *Arabes se reposant du bord d'une rivière* 1885, h/t (63,5x90,3) : **USD 18 000** – New York, 15 fév. 1985 : *La lutte pour l'étendard* 1892, h/pan. (40x50,8) : **USD 7 500** – New York, 22 mai 1986 : *Cavaliers arabes au bord d'un ruisseau* 1885, h/t (63,5x90,3) : **USD 14 000** – Londres, 6 oct. 1988 : *Cherkesses traversant une rivière*, h/t (59x83,2) : **GBP 7 700** – New York, 1989 : *Cosaques traversant la steppe*, h/pan. (31,1x50,8) : **USD 3 850** – Calais, 5 juil. 1992 : *La Troïka* 1885 h/t (29x38) : **FRF 6 500** – New York, 30 oct. 1992 : *Traversée d'une rivière à*

gué, h/t (70,2x100,3) : **USD 6 600** – New York, 17 fév. 1994 : *Cavalier tunisien*, h/pan. (21,6x12) : **USD 1 380** – Londres, 17 mars 1995 : *Le Marché aux chevaux*, h/t (78,1x129,5) : **GBP 8 280** – New York, 23-24 mai 1996 : *Soldat mongol*, h/t (62,2x39,4) : **USD 6 325** – Paris, 25 juin 1996 : *Cavalier tcherkess*, aquar. et gche (20x14) : **FRF 6 000** ; *L'Étalon échappé*, h/t (61,5x39) : **DEM 4 800** – New York, 22 oct. 1997 : *Le Fauconnier*, h/pan. (35,9x26,7) : **USD 9 775**.

ROUBAUD Jean Baptiste
Né le 12 mars 1871 à Marseille (Bouches-du-Rhône). xixe-xxe siècles. Français.
Peintre de marines.
Il exposa à Paris aux Salons des Indépendants, des Artistes Français, dont il fut membre sociétaire, à Bordeaux, Lyon, Marseille, Dijon, Calais, Oran, Genève, Buenos Aires. Il obtint une médaille d'argent au Salon de 1932, et la Légion d'honneur en 1936.
Il exécuta des peintures dans le Palais du Rhin à Strasbourg.
Ventes Publiques : Paris, 6 déc. 1944 : *Port dans le Midi* et une autre toile non identifiée : **FRF 6 900** – Paris, 2 mars 1950 : *Port méditerranéen* : **FRF 1 000**.

ROUBAUD Louis Auguste, le Jeune
Né le 29 février 1828 à Cerdon (Ain). Mort le 11 avril 1906 à Paris. xixe siècle. Français.
Sculpteur.
Frère de François-Félix Roubaud. Élève de Flandrin et de Duret. Il débuta au Salon de 1861 ; reçut une médaille en 1865, 1866 et 1875. Le Musée de Châteauroux conserve de lui *La Vocation*.

ROUBAUD Noële
Née le 29 mars 1890 à Marseille (Bouches-du-Rhône). xxe siècle. Française.
Peintre de portraits, dessinateur.
Elle fut élève de F. Humbert, à l'école nationale des beaux-arts de Paris.
Elle débuta au Salon des Humoristes en 1913, participant aux expositions de cette société jusqu'en 1924, puis exposa aux Salons des Indépendants de 1922 à 1932, d'Automne de 1928 à 1933, des Tuileries de 1935 à 1938. Elle fut diplômée à l'Exposition coloniale de Paris en 1931.
Cette artiste à la fois soucieuse de réalité plastique et d'expression littéraire a beaucoup voyagé. On cite d'elle : *Jérusalem – Baladin à Bab Marouhk – Charmeur de serpents – Saint Christophe – Sapho – Marsyas – Pierre Champion présente son livre à Henri III* et des portraits de personnalités : *Clémenceau – P. Champion – C. Maurras – L. Daudet – J. J. Tharaud – L. Roubaud* ; elle a publié en 1919 un album *Paraboles graphiques*.
Musées : Stockholm.
Ventes Publiques : Paris, 4 juin 1926 : *Le cirque* : **FRF 170** ; Marseille : **FRF 140**.

ROUBAUDI Alcide Théophile. Voir ROBAUDI

ROUBAUDI Thérèse
Née au xixe siècle à Nice (Alpes-Maritimes). xixe siècle. Française.
Peintre.
Élève de son père Théophile Roubaudi. De 1878 à 1881, elle figura au Salon avec des gouaches.

ROUBAUDO Georges
Né à Antibes (Alpes-Maritimes). xxe siècle. Français.
Peintre.
Il vit en solitaire à Antibes dont il peint les remparts, révélé par son compatriote le poète Audiberti, lui-même peintre amateur.

ROUBAUTS Jan. Voir ROMBAUTS Jan I

ROUBEN
xxe siècle. Français.
Peintre de paysages, marines.
Il a peint des paysages de la région de Saint-Malo et de Paris.
Ventes Publiques : Paris, 29 avr. 1949 : *La marée à Rotheneuf* : **FRF 13 000** ; *Au Luxembourg* : **FRF 5 800** – Versailles, 18 mars 1990 : *La marée à Rotheneuf*, deux h/cart. (22x27) : **FRF 5 000**.

ROUBICER René
xxe siècle. Suisse.
Sculpteur.
Musées : Lausanne (Mus. cant.) : *Sculpture verticale II* 1965, verre travaillé.

ROUBICHON Alphonse ou Roubichou
Né le 31 octobre 1867 à Pamiers (Ariège). xixe-xxe siècles. Français.

Peintre de paysages, natures mortes.
Il fut élève de Jean Paul Laurens et de Benjamin Constant. Il exposa à Paris, au Salon des Artistes Français, dont il fut membre sociétaire à partir de 1893. Il obtint des médailles de bronze en 1924 et d'argent en 1925.
VENTES PUBLIQUES : MUNICH, 31 mai 1983 : *Nature morte aux fleurs*, h/t (38x46) : **DEM 3 400.**

ROUBICKOVA Miluse Kytova
Né en 1922. XXᵉ siècle. Tchécoslovaque.
Sculpteur.
Il semble s'être spécialisé dans la technique du verre.
BIBLIOGR. : Ray et Lee Grover : *L'Art contemporain du verre*, 1975.
VENTES PUBLIQUES : NEW YORK, 25-26 fév. 1994 : *Sans titre 1972*, verre soufflé (29,2x22,9) : **USD 1 725.**

ROUBILLAC
Né en 1739 à Bayonne. XVIIIᵉ siècle. Actif à Paris. Français.
Graveur au burin.
Il grava d'après Ph. L. Parizeau.

ROUBILLAC Louis François ou Roubiliac ou Roubilliac
Né en 1702 ou 1705 à Lyon. Mort le 11 janvier 1762 à Londres. XVIIIᵉ siècle. Français.
Sculpteur.
Il fut élève de Nicolas Coustou à l'école de l'Académie royale et y remporta le second prix de sculpture en 1730, avec *Daniel sauve la chaste Suzanne comme on la condamnait à la mort.* Francin obtint le premier prix. Redgrave dit qu'il fut élève de Balthasar, à Dresde, et que la tradition rapporte qu'il vint en Angleterre dès 1720. Il n'est pas impossible que notre artiste ait commencé son éducation à l'étranger, qu'il soit venu se perfectionner à Paris, et soit retourné plus tard reprendre ses travaux à Londres. Il y fut d'abord employé par Thomas Carter, puis, protégé par Walpole, il travailla avec Henry Cheer et enfin, s'établit à son compte. La majeure partie de l'œuvre de Roubillac se trouve en Angleterre, quelques statues et principalement des monuments funéraires. L'abbaye de Westminster en possède plusieurs, notamment celui du duc d'Argyll. On cite encore : le monument du *Duc et la duchesse de Montagu*, à Brighton ; la statue de *Newton* au Trinity College, à Cambridge ; la statue de *Haendel* ; la statue de *Shakespeare*, exécutée pour Garrick (1758), maintenant au British Museum ; la statue de *Locke*, à Oxford ; le monument de *Haendel*, à Westminster. Roubillac fit un voyage en Italie avec Arthur Pond. Il ne resta, paraît-il que quelques jours à Rome, peu intéressé par les statues antiques ; son sculpteur préféré était, paraît-il, le Bernin. Son succès en Angleterre fut considérable et il eut une grande influence sur les sculpteurs anglais de son temps. Bien qu'il ait gagné énormément d'argent, il mourut pauvre, et ses créanciers touchèrent seulement un shilling six doubles, par livre sterling de leur dû.
MUSÉES : CAMBRIDGE : *Hercule reposant* – CASTRES : *Buste du maréchal Jean-Louis de Ligonier* – LONDRES (Nat. Portrait Gal.) : *George Frederick Haendel* – *William Hogarth* – *Colley Cibber*.
VENTES PUBLIQUES : LONDRES, 19 juin 1970 : *Buste d'Alexander Pope*, terre cuite : **GBP 20 000** – LONDRES, 4 déc. 1973 : *Buste : Isaac Ware*, marbre blanc : **GNS 13 000** – LONDRES, 3 avr. 1985 : *Bust of Philip Dormer Stanhope, 4th Earl of Chesterfield 1744*, marbre (H. 58) : **GBP 480 000.**

ROUBILLE Auguste Jean Baptiste
Né le 15 décembre 1872 à Paris. Mort en 1955 à Paris. XIXᵉ-XXᵉ siècles. Français.
Peintre, aquarelliste, peintre à la gouache, décorateur, graveur, dessinateur.
Il a participé aux Salons des Indépendants, d'Automne, de la Comédie humaine et des Humoristes.
Il débuta au *Courrier français* en 1897 et collabora successivement à la plupart des journaux humoristiques : *Rire – Sourire – Cri de Paris – Cocorico* : sa série des couvertures de *Fantasio* où les mêmes personnages réapparaissent au gré de l'actualité est d'une variété surprenante. Il ne recherche pas seulement comme beaucoup de caricaturistes la grimace significative d'un personnage ; il cherche à donner à sa ligne, si expressive qu'elle soit un parti décoratif ; l'union de ces deux qualités en apparence opposées caractérise sa manière mais il ne s'en tient pas à l'être humain, il a étudié avec un soin rare les animaux, cheval, coq, dindon ou cygne, et a tiré de leur silhouette les plus heureux effets décoratifs. Comme décorateur, il a peint notam-

ment la frise de la *Maison du rire* à l'Exposition universelle de 1900 à Paris, une série de panneaux pour le café d'Harcourt ; il a enfin signé un certain nombre d'affiches, décoré des meubles et illustré des livres entre autres *Écho et Narcisse* de P. Feuillatre. ■ Tr. L.

VENTES PUBLIQUES : PARIS, 1er avr. 1920 : *La femme et le pantin*, dess. : **FRF 300** – PARIS, 9 juil. 1945 : *L'escarpolette* : **FRF 1 800** – PARIS, 20 juin 1949 : *En attendant de le plumer* : **FRF 1 000** – NEW YORK, 1er nov. 1980 : *Spratt's Patent Ltd. Les Meilleures Nourritures pour Chiens, Gibiers et Volailles*, affiche litho. en coul. entoilée, Imp. Lemercier & Presses américaines réunies, Paris, vers 1910 (160,5x115,5) : **USD 2 500** – LOKEREN, 9 mars 1996 : *Danseuse de variétés*, h/t (81x60,5) : **BEF 36 000.**

ROUBILOTTE Paul
Né le 12 janvier 1875 à Paris. XXᵉ siècle. Français.
Peintre, sculpteur. Abstrait.
Il participa à des expositions collectives à Paris : 1913 à 1927 Salon des Indépendants ; 1931-1932 Salon de 1940 ; 1978 *Abstraction-Création 1931-1936* au Musée d'Art moderne de la Ville. Il figura aussi aux Salons des Surindépendants et des Vrais Indépendants.
Il fut membre du groupe *Abstraction-Création.*
BIBLIOGR. : In : Catalogue de l'exposition *Abstraction-Création 1931-1936*, Musée d'Art moderne de la Ville, Paris, 1978.

ROUBINE Yefime
Né en 1912 à Oriopl. XXᵉ siècle. Russe.
Peintre de portraits, paysages, natures mortes. Réaliste-socialiste.
Il fut élève de Osmierkine à l'académie des beaux-arts de Léningrad. Il étudia sous la direction d'Alexandre Avilov. Il est membre de l'Union des Artistes d'URSS.
MUSÉES : KOSTROMA (Mus. de l'Art russe) – MOSCOU (Gal. Tretiakov) – MOSCOU (min. de la Culture) – MOURMANSK (Mus. d'Art sov. Contemp.) – ROSTOV (Mus. des Beaux-Arts) – SAINT-PÉTERSBOURG (Mus. russe) – SAINT-PÉTERSBOURG (Mus. de l'académie des Beaux-Arts).
VENTES PUBLIQUES : PARIS, 18 fév. 1991 : *J'apprends à lire 1948*, h/t (67x82) : **FRF 5 600** – PARIS, 6 déc. 1991 : *La moisson 1949*, h/t (74x101) : **FRF 7 000.**

ROUBINSKI Igor
Né en 1919. XXᵉ siècle. Russe.
Peintre de genre, portraits. Réaliste-socialiste.
Il fut élève de l'Institut des beaux-arts de Sourikov de Moscou, où il eut pour professeur Sergei Guerassimov, puis de l'académie des beaux-arts de Léningrad. Il fut membre de l'Association des peintres de Moscou et de l'Union des peintres de l'URSS. Il participe aux expositions officielles républicaines et nationales.
Il a peint de nombreux portraits collectifs, des scènes consacrées à la Grande Guerre patriotique, des portraits de pêcheurs de la Flotte du Nord. On cite parmi ses œuvres : *Les Partisans arrivent* – *La Guerre a commencé* – *La Remise des diplômes.*
BIBLIOGR. : In : Catalogue de la vente *Tableaux soviétiques*, Salle Drouot, Paris, 3 oct. 1990.
VENTES PUBLIQUES : PARIS, 23 mars 1992 : *Panier de lilas*, h/t (59x80) : **FRF 5 200** – PARIS, 27 mai 1992 : *Enfants devant une datcha*, h/t (80x121) : **FRF 9 500** – PARIS, 16 nov. 1992 : *Le chiot et les enfants*, h/t (70,5x55,5) : **FRF 3 800.**

ROUBINSTEIN David
Né en 1902 à Odessa. XXᵉ siècle. Russe.
Peintre de compositions à personnages, portraits.
De 1914 à 1919 il fut élève de l'école des beaux-arts d'Odessa sous la direction de T. Dvornikov et de I. Mormoné. Il les pour-

suivit jusqu'en 1929 à l'institut des beaux-arts d'Odessa dans l'atelier de T. Fraerman. Il est membre de l'Union des Peintres d'U.R.S.S. depuis 1933. Il participa à la guerre de 1941 à 1945. Démobilisé, il s'installa à Moscou.

À partir de 1930, il participa à de nombreuses expositions nationales et des expositions personnelles lui furent consacrées à Moscou en 1938, 1954, 1976.

Le genre préféré de D. Roubinstein est le portrait.

BIBLIOGR. : In : Catalogue de la vente *Tableaux soviétiques*, Salle Drouot, Paris, 3 oct. 1990.

MUSÉES : MOSCOU (Gal. Tretiakov) – PIERM (Mus. des Beaux-Arts) – SAINT-PÉTERSBOURG (Mus. russe) – TACHKENT (Mus. d'Art soviétique contemp.).

VENTES PUBLIQUES : PARIS, 3 oct. 1990 : *Le matin sur le Mer Noire* 1960, h/t (60x90) : **FRF 16 000** – PARIS, 25 nov. 1991 : *Concerto pour violon et orchestre* 1949, aquar./pap. (30x41) : **FRF 8 000** – PARIS, 20 mai 1992 : *La femme en rouge* 1956, past./pap. (52x41) : **FRF 9 500** – PARIS, 5 nov. 1992 : *Le chef d'orchestre*, aquar./pap. (80x59) : **FRF 7 000.**

ROUBISCON. Voir **AURIMON Jehan d'**, l'Ancien

ROUBLEV Andreiev ou **Andreief** ou **Andréi** ou **Roublef** ou **Rublioff**

Né dans le troisième quart du XIVᵉ siècle. Mort entre 1427 et 1430 à Moscou. XIVᵉ-XVᵉ siècles. Russe.

Peintre d'icônes et de fresques.

Roublev, dont certaines églises russes conservent des peintures ne saurait être confondu avec les fabricants d'icônes qui le précédèrent. De même que Cimabue, et Giotto mieux encore, s'évadèrent des impasses dans lesquelles s'enfermaient les peintres byzantins, ouvrant à l'art des perspectives plus vivantes, Roublev abandonna les règles figées des enlumineurs orientaux, modelant ses dessins, nuant ses couleurs. Les Russes, parlant de ce prédécesseur disent qu'il peignait « avec de la fumée ». Ils évoquent ainsi la délicatesse de son exécution. On ignore le lieu et la date exacte de sa naissance. Peut-être fut-il l'un des élèves de Maxime le Grec, peintre d'icônes et de fresques dont les œuvres connues actuellement, se situent entre 1370 et 1380. Roublev était moine au couvent de la Trinité Saint-Serge de Radonege à Zagorsk. Il participa à plusieurs décorations de cathédrales, dont celle de Blagoveschensky, celle de l'Annonciation à Moscou en 1405, celle de la Dormition à Vladimir en 1408. Il exécutait ces œuvres décoratives en collaboration avec d'autres peintres, dont Theophane, le moine Prochor, Tchorny. Son œuvre principale, datant de 1411, aujourd'hui au Musée Tretiakov, était destinée au monastère de Zagorsk, et représente une *Trinité*. Cette icône est d'un équilibre parfait indiqué avec une extrême légèreté. Tout est harmonie, spiritualité, lyrisme, rendu dans un style graphique peu accentué. Des soucis louables de conservation empêchent que ses œuvres soient déplacées à l'occasion d'expositions d'art russe, ce qui fait qu'on ne peut les voir que sur place.

ROUBO André Jacques

Né le 6 juillet 1739 à Paris. Mort le 10 janvier 1791. XVIIIᵉ siècle. Français.

Graveur au burin, ébéniste et architecte.

VENTES PUBLIQUES : PARIS, 1896 : *Projet pour l'ouverture du chœur et pour la décoration des arcades de l'église Saint-Jacques*, pl. et encre de Chine : **FRF 205.**

ROUBTZOFF Alexandre

Né en janvier 1884 à Saint-Pétersbourg. Mort en novembre 1949 à Tunis. XXᵉ siècle. Actif depuis 1914 en Tunisie et depuis 1924 naturalisé en France. Russe.

Peintre de figures, portraits, compositions à personnages, paysages urbains, aquarelliste, dessinateur.

Postimpressionniste, orientaliste.

Il fut élève, puis diplômé et boursier de l'Académie Impériale des Beaux-Arts de Saint-Pétersbourg. Avec sa tante Iekaterina Alexandrovna Wachter, qui lui enseigna les bases de la peinture, il fit de nombreux voyages en Crimée, Pologne, Autriche, Allemagne, France, Espagne, Italie, Estonie, Finlande. En 1912, il obtint le Grand Prix de l'Académie des Beaux-Arts de Saint-Pétersbourg (équivalent du prix de Rome), consistant en une bourse d'études de quatre ans. Après un séjour en Espagne et en France, il se fixa à Tunis, où la guerre le surprit, attiré par la qualité de la lumière et le pittoresque du lieu et de ses habitants. Il s'intéressa à l'art islamique et bédouin et tint un journal détaillé de ses impressions et réflexions, de 1915 à 1946. La guerre de 1914, la révolution de 1917 en Russie, eurent un rôle déterminant dans sa décision de se fixer définitivement à Tunis, où il habita la même maison jusqu'à sa mort. Il apprit le français, l'arabe, l'italien et l'espagnol, de façon à communiquer efficacement au cours des très nombreux voyages qu'il continua à entreprendre, outre des séjours annuels à Paris de 1925 à 1935. À Paris justement, il a figuré aux Salons d'Automne de 1922 à 1927, de la Société Nationale des Beaux-Arts en 1928, des Indépendants régulièrement de 1930 à sa mort, ainsi qu'à la Société des Peintres Orientalistes et au Salon Artistique de l'Afrique Française. Il a figuré dans d'autres expositions collectives, notamment au Salon Tunisien (Institut de Carthage), annuellement à partir de 1920, et dans divers groupements dans de nombreuses villes de province en France. Il a aussi montré un ensemble de ses peintures à Paris en 1947. Il a réalisé des peintures monumentales, une pour la Chambre de Commerce de Tunis, et quatre pour la Résidence Générale de France en Tunisie, l'actuelle Ambassade. Après sa mort, des expositions lui ont été consacrées en 1981 au Musée Fabre de Montpellier, en 1984 au Trianon des Jardins de Bagatelle à Paris. En 1980 fut créée l'Association Artistique Alexandre Roubtzoff.

Il a laissé d'innombrables esquisses et son œuvre comprend des milliers d'études et peintures. S'il peignit de nombreux portraits d'Européens habitant Tunis, il fut surtout le peintre de l'architecture et des paysages tunisiens, et l'observateur attentif et ému de la vie tunisienne haute en couleur, de ses habitants et surtout de ses habitantes aux riches parures. Il fut attristé par les effets de la modernisation de Tunis et s'en expliqua dans un article du magazine *Tunisie* de juin 1938. Lorsqu'il était à Paris, il aimait faire la synthèse de tout ce qui le frappait dans des compositions fourmillantes, non dénuées d'humour : *Paris la nuit – Les boulevards – Cafés de Paris – Impressions de Paris*. Il possédait un métier très sûr. Assez indifférent aux courants novateurs, il s'en tenait aux peintres du XIXᵉ, de Manet à Puvis-de-Chavannes, mais avait été sensible à Van Dongen. Sa technique évoluait selon les sujets d'un académisme perfectionniste à un postimpressionnisme tempéré. ■ Jacques Busse

A. Roubtzof

BIBLIOGR. : R. de Sainte-Marie : *Roubtzoff*, Éditions du Rayonnement, Paris, 1947 – P. Dumas : *Roubtzoff, peintre de la lumière*, Privat, Toulouse, 1951 – Gérald Schurr, in : *Les Petits Maîtres de la peinture 1820 à 1920, valeur de demain*, Les Éditions de l'Amateur, t. V, Paris, 1981 – L. Defianas et P. Boglio : *A. Roubtzoff*, présentation de l'exposition du Trianon des Jardins de Bagatelle, Paris, 1984 – Alya Hamza : *Alexandre Roubtzoff*, Alif, Édit. de la Méditerranée, Tunis, 1994 – Patrick Dubreucq : *Les Orientalistes, Alexandre Roubtzoff*, Édit. de l'Amateur, Paris, 1996.

MUSÉES : FRONTIGNAN : *La Mode à Juan-les-Pins*, dess. aquarellé – LUNEL : *Étude de nu* – PARIS (Mus. du Petit Palais) : *Femmes tissant un tapis* 1924 – PARIS (Mus. Carnavalet) : *Les Vieilles rues de Paris*, dess. aqu. 25 œuvres – PARIS (Fonds mun.) : *Vue de Paris*, dess. – SAINT-PÉTERSBOURG (Mus. de l'Ermitage) : *Le salon rouge* 1909 – *Le salon jaune* 1910 – *Intérieur de style empire* 1912 – SAINT-PÉTERSBOURG (Acad. des Beaux-Arts) : *La Grande-Duchesse Maria Pavlovna* 1911 – *La salle à manger* 1911 – TUNIS : *Manoubia, femme au canoun* 1922 – *Rue du Souki Bel-Khir* 1927, dess. aquar. – *Rue Ghrabel* 1929, dess. aquar. – *Sidi Bou Saïd* 1931 – *Fillette arabe de Tunis* 1940 – *Bédouine Chadlia* 1948.

VENTES PUBLIQUES : PARIS, 18 fév. 1980 : *Tunisienne* 1917 (80x60) : **FRF 10 500** – PARIS, 18 fév. 1980 : *Tunisienne* 1917, h/t (80x60) : **FRF 10 500** – LONDRES, 8 fév. 1984 : *Tunisienne préparant le repas* 1917, h/t (114,5x157,5) : **GBP 4 500** – PARIS, 27 fév. 1984 : *Cabaret à Luchon* 1927, aquar. (31,5x49) : **FRF 3 500** ; *La dame en noir* 1936, h/t (200x139) : **FRF 30 100** – MONTPELLIER, 17 déc. 1984 : *Fatma aux tatouages*, h/t (65x50) : **FRF 16 000** – LONDRES, 8 fév. 1984 : *Tunisiennes préparant le repas* 1917, h/t (114,5x157,5) : **GBP 4 500** – PARIS, 27 avr. 1990 : *Katan*, h/t (145x105) : **FRF 65 000** – PARIS, 11 déc. 1991 : *Nu allongé* 1923, h/t (62x139) : **FRF 22 000** – PARIS, 16 nov. 1992 : *Jeune Fille aux fibules*, past. (73x49) : **FRF 26 000** – PARIS, 5 avr. 1993 : *Sidi Bou Saïd* 1944, h/t/cart. (35,5x24,5) : **FRF 15 000** – PARIS, 22 avr. 1993 : *Aïda, Bédouine*, h/t (95x80) : **FRF 110 000** – *Teboursouk*, dess. (32x49) : **FRF 6 500** – PARIS, 6 nov. 1995 : *Les jardins de la Villa Persane à Tunis* 1928, h/t/cart. (28x37,5) : **FRF 38 000** – PARIS, 21 avr. 1996 : *Jardin fleuri* 1920, h/t/pan. (17,2x27) : **FRF 30 000** – PARIS, 5-7 nov. 1996 : *Vue de Sidi-Bou Saïd* 1915, h/t (57x82) : **FRF 42 000.**

ROUBY Alfred
Né le 21 novembre 1849 à Paris. Mort en 1909. XIX^e siècle. Français.
Peintre de natures mortes, fleurs, aquarelliste.
Il fut élève de Pierre-Marie Beyle.
Musées : Sète : *Chrysanthèmes.*
Ventes Publiques : Paris, 1894 : *Bouquet de violettes,* aquar. :
FRF 72 – Paris, 21 fév. 1924 : *Œillets dans un verre :* **FRF 280** –
Paris, 14 mai 1943 : *Vase d'œillets :* **FRF 1 300** – Paris, 28 sep.
1949 : *Bouquet de giroflées :* **FRF 2 800** – Paris, 9 avr. 1951 :
Œillets : **FRF 9 500** – Paris, 18 mars 1955 : *La Seine à Villennes :*
FRF 23 500 – Lille, 20 juin 1982 : *Bouquets de fleurs,* h/pan.
(73x61) : **FRF 20 000** – Londres, 20 juin 1984 : *Vase de fleurs*
1887, h/t (81x65) : **GBP 950** – Vienne, 20 mai 1987 : *Nature morte
aux fleurs,* h/t (59x81) : **ATS 140 000** – Berne, 26 oct. 1988 :
*Nature morte de giroflées jaunes et autres fleurs près d'un verre
sur une draperie,* h/t (55x45) : **CHF 3 500** – Paris, 12 déc. 1988 :
Nature morte aux cerises 1909, h/t (65x49) : **FRF 10 000** – Ver-
sailles, 18 déc. 1988 : *Nature morte au pichet de faïence* 1886, h/t
(61x50) : **FRF 27 000** – Paris, 12 mai 1989 : *Nature morte aux
cuivres* 1891, h/t (170x114) : **FRF 12 000** – Reims, 20 juin 1993 :
Bouquet de lilas sur un entablement, h/t (41x27) : **FRF 4 500** –
Paris, 20 oct. 1997 : *Le Grand Bouquet* 1891, h/t (89x74) :
FRF 11 500.

ROUCARD Claude
Né en 1937 à Brive (Corrèze). XX^e siècle. Français.
Peintre, sculpteur, graveur. Figuratif puis abstrait.
Il fut élève de l'école des beaux-arts de Bordeaux en 1957, puis
de l'école normale supérieure de l'enseignement technique de
1959 à 1962. Il fut professeur de dessin aux Antilles, jusqu'en
1967, puis à Abidjan jusqu'en 1969. Il fit de nombreux voyages
en Amérique du Sud, en Amérique centrale et aux États-Unis. Il
vit et travaille à Paris.
Il participe à des expositions collectives à Paris : depuis 1971
Salons des Réalités Nouvelles, Comparaisons ; depuis 1972
Grands et Jeunes d'Aujourd'hui ; depuis 1974 de Mai, ainsi
que : 1973 Biennale de São Paulo. Il montre ses œuvres dans
des expositions personnelles : 1966 Washington, 1970 Mont-
pellier, 1976 Paris. Il a obtenu le prix de la ville de Vitry en 1974.
Il s'inspire du souvenir des animaux qu'on suspend à un câble
pour les débarquer des cargos de haute mer et qui prennent
l'aspect misérable d'outres pendantes ou bien encore de
pauvres corps gonflés par l'éléphantiasis qu'il voyait aux
Antilles. Il pratique une peinture en relief avec des formes en
papier repoussé et sobrement teintées qu'il fixe sur la toile.
Parti d'évocations organiques, il a évolué vers une abstraction
épurée. Il explique ainsi sa technique : « Je sculpte sur papier
comme autrefois d'autres ont peint des statues. J'aimerai être
sculpteur sans renoncer à dessiner et à colorier ».
Bibliogr. : Catalogue de l'exposition : *Roucard,* Paris, 1976.
Musées : Paris (BN) : *Empreinte n° 1* 1978, eau-forte.

ROUCH A.
XIX^e siècle. Actif à Londres de 1818 à 1833. Britannique.
Sculpteur.

ROUCHIER Marie Marguerite Françoise, Mme, née
Iaser, Jaser
Née en 1782 à Nancy. Morte en 1873. XIX^e siècle. Active à
Paris. Française.
Peintre de miniatures et lithographe.
Reçut les premiers conseils de J.-B. C. Claudot à Nancy, ensuite
à Paris, de Aubry et Isabey pour la miniature, et Regnault pour
l'huile. D'après Gabet, elle exposait au Salon dès 1808, où elle
figurera sous son nom de jeune fille jusqu'en 1831, ensuite sous
celui de Rouchier. On cite ses portraits en miniature de la *Prin-
cesse Caroline Amalie, épouse de Christian VIII de Danemark,*
de *Mlle de Berry* et du *Duc de Bordeaux,* qu'elle lithographia
elle-même.
Ventes Publiques : Paris, 27-28 et 29 mai 1929 : *Portrait de
femme en robe bleue,* miniat. : **FRF 450.**

ROUCHITZ F. E.
Né en 1870. XIX^e-XX^e siècles. Russe.
Peintre.
Musées : Moscou (Gal. Tretiakov) : *Au printemps – Printemps
précoce.*

ROUCHOMOVSKI Israël ou **Rachoumovski**
Né en 1860 à Mosyr. XIX^e-XX^e siècles. Russe.
Graveur.

Il travailla d'abord à Odessa et se fixa ensuite à Paris. Il pratiqua
aussi l'orfèvrerie.

ROUCK Charles de
Né en 1930 à Châtelineau. XX^e siècle. Belge.
Sculpteur de monuments.
Il fut élève de l'Académie des Beaux-Arts de Bruxelles. Il obtint
le Prix Godecharle et le Prix de la Province du Hainaut.
Bibliogr. : In : *Diction. Biogr. illustré des Artistes en Belgique
depuis 1830,* Arto, Bruxelles, 1987.
Musées : Anvers – Charleroi.

ROUCO Martin
XVII^e siècle. Actif à Tuy dans la première moitié du XVII^e
siècle. Espagnol.
Peintre.
Il fut chargé de l'exécution de la peinture d'une statue de *La
Vierge* pour la collégiale de Bayona.

ROUCOLLE André Noël
Né au XIX^e siècle à Toulouse (Haute-Garonne). XIX^e siècle.
Français.
Peintre d'histoire et de portraits.
Élève de Cabanel. Il débuta au Salon de 1876. Le Musée de Toul
conserve une peinture de cet artiste.

ROUCOULE Antoine Marie
Né le 6 juin 1848 à Toulouse (Haute-Garonne). Mort le 22
janvier 1981. XIX^e-XX^e siècles. Français.
Peintre d'histoire, portraits, paysages.
Il fut élève de l'école des beaux-arts de Toulouse, puis à partir
de 1871 de celle de Paris, où il eut pour professeur Cabanel. À
partir de 1875, il enseigne à l'école des beaux-arts de Toulouse
et en 1890 il édite une méthode artistique intitulée le *Le Dessin
simplifié.* On cite parmi ses tableaux d'histoire : *Louis XI rece-
vant des Capitouls les clefs de la ville – La Procession de la
Vierge noire au faubourg Saint-Michel – Clémence Isaure et un
troubadour.*
Musées : Toul : *Portrait de Nicolas Joly –* Toulouse (Mus. des
Augustins) : *La Chapelle Notre-Dame de Pitié aux Augustins –*
Toulouse (Mus. du Vieux-Toulouse) : *Portrait du musicien Sal-
vayre.*

ROUDE Matteo. Voir **RODE**

ROUDENKO-BERTIN Claire
Née en 1958. XX^e siècle. Française.
Artiste, sculpteur, multimédia, vidéaste. Conceptuel.
Elle vit et travaille à Lisieux.
Elle montre ses œuvres dans des expositions personnelles :
1990 Théâtre de Caen et musée des Beaux-Arts du Havre ; 1991
galerie Tugny Lamarre à Paris ; 1998 Trédrez-Locquémeau,
galerie du Dourven. Elle a réalisé des commandes publiques,
notamment en 1991 une sculpture-fontaine à Lisieux.
Elle a réalisé la série des *Contre-télévisions,* « produit d'un déra-
page géographique, linguistique, mental... », comme elle quali-
fie elle-même et ses œuvres qui associent sculpture et vidéo.
Bibliogr. : Pierre Giquel : *Claire Roudenko-Bertin,* Art Press,
n° 151, Paris, oct. 1990 – Catalogue de l'exposition : *Roudenko-
Bertin – Glossaire,* Musée des Beaux-Arts André Malraux, Le
Havre, 1990.

ROUDET Thérèse, née **Martel**
Née au XIX^e siècle à Saint-Malo (Ille-et-Vilaine). XIX^e siècle.
Française.
Peintre de paysages.
Élève de Mme Trémisot. Elle débuta au Salon de 1879. On lui
doit des paysages des environs de Rennes et des vues de
Suisse.

ROUDNEFF Georges
Né en 1933 à Faymoreau (Vendée). XX^e siècle. Français.
Peintre, graveur.
Il vit et travaille à Annecy. Il a participé en 1993 à l'exposition :
*De Bonnard à Baselitz – Dix Ans d'enrichissements du cabinet
des estampes 1978-1988* à la Bibliothèque nationale de Paris.
Musées : Paris (BN) : *Brighton* 1978, bois en coul.

ROUDNEV Aleksei
Né en 1914. Mort en 1941. XX^e siècle. Russe.
**Peintre de compositions à personnages, paysages. Réa-
liste-socialiste.**
Il fut élève de l'académie des Beaux-Arts de Kharkov. Il devint
membre de l'Association des Peintres de Leningrad. À partir de
1935, ses œuvres furent exposées régulièrement à Moscou et à
Leningrad.

Il a retenu la leçon des impressionnistes.

Musées : Moscou (Gal. Tretiakov) – Moscou (min. de la Culture) – Moscou (Mus. Pouchkine) – Petrozavodsk (Mus. des Beaux-Arts) – Saint-Pétersbourg (Mus. russe) – Saint-Pétersbourg (Mus. d'Hist.) – Tomsk (Mus. de l'Art russe).

Ventes Publiques : Paris, 25 mars 1991 : *L'hiver à la datcha* 1940, h/t (81x100) : **FRF 5 500.**

ROUDNEV Lev
Né en 1885 à Novgorod. Mort en 1956 à Moscou. xxᵉ siècle. Russe.
Sculpteur de monuments.
Il fut élève de l'académie des Arts de Saint-Pétersbourg, puis de L. Benois, étudiant la peinture et la sculpture. Il enseigna aux ateliers d'enseignement artistique d'état de Saint-Pétersbourg. En 1918-1919, il réalise le monument aux héros de la révolution sur le Champ de Mars de Leningrad, en 1925 le projet du monument de Lénine et aux victimes de la révolution à Odessa.
Bibliogr. : Catalogue de l'exposition : *Paris-Moscou*, Centre Georges Pompidou, Paris, 1979.

ROUDNIEV Vladimir
Né en 1920 à Moscou. xxᵉ siècle. Russe.
Peintre de paysages, portraits.
Il fut professeur à l'académie des Beaux-Arts de Moscou. Depuis 1944, il a eu de nombreuses expositions personnelles en URSS ou à l'étranger : Liban, Tchécoslovaquie, Allemagne, Finlande et Japon.
Musées : Krasnodar – Moscou (Gal. Tretiakov) – Odessa – Riazan – Saint-Pétersbourg (Mus. russe).
Ventes Publiques : Paris, 16 juin 1991 : *Le monastère de Novodievitchi*, h/t (60x80) : **FRF 4 000.**

ROUÈDE Émile
Né en 1850. Mort en 1912. xixᵉ-xxᵉ siècles. Français.
Peintre de paysages.
Le catalogue du Musée d'Auch mentionne deux paysages des Pyrénées de cet artiste.
Ventes Publiques : Rio de Janeiro, 22 mars 1982 : *Paysage*, h/t (24x41) : **BRL 750 000.**

ROUEL Alexander. Voir ROSWEL

ROUELLE Claude de, appellation erronée. Voir LA RUELLE

ROUEN Adolphe Jean Baptiste
Né en 1814 à Paris. xixᵉ siècle. Français.
Sculpteur.
De 1857 à 1877, il figura au Salon. Il a surtout traité des sujets de genre. Le Musée de Bagnols possède de lui *Caille prise au piège*.

ROUETTE Gabriel
xviiiᵉ siècle. Français.
Peintre animalier.
Élève d'Oudry.
Musées : Nantes : *Un renard tient un lapin qu'un chat sauvage vient lui disputer.*
Ventes Publiques : Paris, 14 déc 1979 : *Chien dans une cuisine* 1765, h/t (64,5x81) : **FRF 23 000** – Paris, 25 fév. 1986 : *Chien dans une cuisine* 1765, h/t (64,5x81) : **FRF 35 000** – Paris, 23 juin 1995 : *Chien barbet attrapant un col vert*, h/t (59x92) : **FRF 20 000.**

ROUFF Daniel Victor
xixᵉ siècle. Actif à Paris. Français.
Peintre de vues.
Il figura au Salon de 1844 à 1848. On lui doit notamment des paysages de Picardie.

ROUFF Jean
Né au xixᵉ siècle à Lagny (Seine-et-Marne). xixᵉ siècle. Français.
Sculpteur.
Élève de Hubert de Lavigne et de Liénard. Il débuta au Salon de 1866. Il a produit beaucoup de reliefs en cire, portraits, médaillons, sujets religieux, etc.

ROUFFET Jules
Né le 18 décembre 1862 à Paris. Mort le 20 octobre 1931 à Paris. xixᵉ-xxᵉ siècles. Français.
Peintre de sujets militaires.
Il fut élève de Jean Paul Laurens. Il participa à l'organisation du musée de l'Armée.

Il exposa à Paris au Salon des Artistes Français à partir de 1890, dont il fut membre sociétaire hors-concours. Il fut médaillé en 1890, 1894 et 1900.
Musées : Guéret : *Les Aigles* – Versailles : *Les Braves Gens*.
Ventes Publiques : Paris, 20 fév. 1950 : *Le Hussard* : **FRF 6 000** ; *Sous-bois* 1903 : **FRF 650** – New York, 24 fév. 1983 : *Hussards à cheval* 1902, h/t (65x75) : **USD 1 700.**

ROUFFET Marie
xxᵉ siècle. Française.
Peintre.
Elle réalise peintures et pochoirs dans la rue qui lui sert d'atelier, et de lieu d'exposition.
Ventes Publiques : Paris, 12 fév. 1989 : *En délivrant l'horizon*, acryl./t. (130x96) : **FRF 4 600** – Paris, 10 juin 1990 : *City made in Paris*, acryl./t. (130x162) : **FRF 7 200** – Paris, 28 oct. 1990 : *City monochrome*, pochoir acryl. (147x114) : **FRF 3 500.**

ROUFFIE Marcelle
Née à Clermont-Ferrand (Puy-de-Dôme). xxᵉ siècle. Française.
Peintre et sculpteur.
A exposé à la Société Nationale des Beaux-Arts et au Salon des Tuileries.

ROUFFIO Paul ou Albert Alexandre Paul
Né en 1855 à Marseille (Bouches-du-Rhône). Mort le 15 septembre 1911 à Viroflay (Yvelines). xixᵉ-xxᵉ siècles. Français.
Peintre de sujets religieux, scènes de genre, nus, portraits, graveur.
Il fut élève d'Alexandre Cabanel et de Camille Chazal à Paris. Vers 1956, il abandonna la peinture pour se consacrer à la musique. Il exposa au Salon de Paris, à partir de 1869, obtenant une médaille de troisième classe en 1879.
On cite de lui : *Avarice* – *Masques* – *Le Violon de Séraphine*.
Musées : Marseille : *Samson et Dalila* – Tourcoing.
Ventes Publiques : Paris, 16-17 mai 1892 : *Trio de masques* : **FRF 320** – Paris, 27 oct. 1938 : *La Folie démasquée* : **FRF 170.**

ROUFOSSE Charles Joseph
Né le 16 septembre 1853 à Paris. Mort en 1901 à Paris. xixᵉ siècle. Français.
Sculpteur.
Membre de la Société des Artistes Français, il prit part à ses expositions ; mention honorable en 1884 et 1886, médaille de troisième classe en 1887. Le Musée de Saint-Brieuc conserve de lui *Illusions perdues*, et celui des Beaux-Arts de la Ville de Paris, *Premier frisson*.

ROUGE Bonabes de, vicomte
Né au xixᵉ siècle à Paris. xixᵉ siècle. Français.
Sculpteur.
Élève de Bonnassieu. Il débuta au Salon de 1859. On lui doit un grand nombre de bustes de membres de l'aristocratie du second empire et du début de la troisième république.

ROUGE Frédéric
Né en 1867 à L'Aigle (Orne). Mort en 1950 à Ollon. xixᵉ-xxᵉ siècles. Français.
Peintre de paysages, illustrateur.
Il fut élève de Walter von Vigier à l'académie Julian à Paris.
Bibliogr. : *Frédéric Rouge, peintre 1867-1950*, Sion 1972.
Musées : Berne – Lausanne.
Ventes Publiques : Berne, 28 avr. 1978 : *Objets d'un temps héroïque* 1885, h/t (104x90) : **CHF 4 600** – Zurich, 5 juin 1996 : *Plaine du Rhône* 1921, h/t (82,5x116) : **CHF 16 100.**

ROUGE Julie Bonabes de
Née à Paris. xixᵉ siècle. Française.
Peintre de natures mortes.
Elle exposa à Angers en 1886 : *Les confitures*.

ROUGE Regnier La. Voir LA ROUGE

ROUGE Robert de
Né au xixᵉ siècle à Paris. xixᵉ siècle. Français.
Peintre de genre.
Élève de Delobbe. Il débuta au Salon de 1876.

ROUGEAULT Jean
xviᵉ siècle. Actif à Bourges en 1508. Français.
Peintre.

ROUGELET Benoît, dit Bénédict
Né le 17 septembre 1834 à Tournus (Saône-et-Loire). Mort en juillet 1894 à Paris. xixᵉ siècle. Français.

Sculpteur de bustes, statues, médaillons.
Élève de son père et de Duret.
Il débuta au Salon de 1876 ; mention honorable en 1887 et en 1889 (Exposition Universelle), médaille de troisième classe en 1892.
Il a produit de nombreux bustes. On cite de lui la *Statue de Greuze*, érigée à Tournus en 1868, et les médaillons en pierre de *Guerin, Cauchy, La Condamine, Samson, Mlle Mars, Dufresnoy, Lemercier, Quatremere de Quincy, Breton, Lebas*, sculptés pour le nouvel Hôtel de Ville de Paris.
Musées : LE MANS : *Cupidon* – TOURNUS : *Greuze* – *Faune et faunesse* – *Léon Margue* – *La promotion de l'aigle.*
VENTES PUBLIQUES : PARIS, 18 mai 1977 : *Trois enfants*, marbre blanc (H. 61) : **USD 10 350** – NEW YORK, 1er mars 1980 : *Echo*, bronze, patine brune (H. 39,4) : **USD 1 000** – LONDRES, 7 nov. 1985 : *Ballerine* vers 1887, bronze (H. 41) : **GBP 950** – NEW YORK, 19 jan. 1995 : *La danseuse* 1887, bronze (H. 41,3) : **USD 5 175.**

ROUGELET Émilie Jeanne
Née au XIXe siècle à Tournus (Saône-et-Loire). XIXe siècle. Française.
Sculpteur.
Élève de Rougelet son frère. Elle débuta au Salon de 1876.

ROUGEMONT Émilie, née Gohin
Née en 1821 à Paris. Morte en 1859. XIXe siècle. Française.
Peintre.
Élève de L. Cogniet. De 1848 à 1857, elle figura au Salon ; mention honorable en 1857. Le Musée de Strasbourg conserve d'elle deux peintures de genre.

ROUGEMONT Guy de
Né en 1935 à Paris. XXe siècle. Français.
Peintre, aquarelliste, lithographe, sculpteur. Abstrait, tendance géométrique.
De 1954 à 1958, il fut élève de Gromaire à l'École des Arts Décoratifs de Paris. En Afrique du Nord de 1958 à 1961, il séjourne ensuite en Espagne avec une bourse à la Casa Velasquez jusqu'en 1965, puis voyage aux États-Unis. Il vit et travaille à Paris.
Il participe à de nombreuses expositions collectives, notamment aux Biennales de Paris, Venise, Tokyo, au Salon des Réalités Nouvelles à Paris, au Salon de Montrouge, ainsi que : 1986 *Art construit – Tendances actuelles en France et en Suède* au Centre culturel suédois à Paris. Il montre ses œuvres dans des expositions personnelles : 1962, 1966 New York ; depuis 1967 à Paris (Rencontre de l'automobile et de la peinture), notamment en 1973 galerie du Luxembourg, 1974 Musée d'Art Moderne de la ville, 1980 galerie Karl Flinker, 1987 galerie Pascal Gabert ; 1992 Centre d'action culturelle de Montbéliard ; 1993 musée du Mans, 1998 galerie Maeght, etc.
Abstraite et très colorée, sa peinture, à l'acrylique, fait appel à des motifs géométriques qu'il inscrit souvent dans des figures moins rigoureuses aux courbes douces qui peuvent aussi bien évoquer des sortes de nuages, utilisant la trame comme principe structurel. Il a recours dans les années quatre-vingt à la craie, au crayon et au pastel dans la série des *Arabic Designs*. Sculpteur, il a aussi usé de volumes sensuels avant de se limiter le plus souvent au seul cylindre qu'il colore en tranches successives. Il les réunit dans des compositions ornementales, des environnements en 1977 pour une section de trente kilomètres de l'Autoroute de l'Est, en 1986 sur le parvis du Musée d'Orsay. Lors d'une exposition personnelle au Musée d'Art Moderne de la Ville de Paris, il a appliqué ce principe en recouvrant les hautes colonnes extérieures du musée de vinyle de différentes couleurs. Il a réalisé de nombreuses autres décorations monumentales permanentes : Hôpital Saint-Louis à Paris, Station du métro régional à Marne-la-Vallée, Place Albert-Thomas à Villeurbanne, en 1997 peinture murale de trois cents mètres pour le Centre d'Accueil et de Soins Hospitaliers de Nanterre, Hakone Open Air Museum au Japon, Hofgarten de Bonn, Parc Métropolitain de Quito, et encore à Belfort, Munich, Washington, Los Angeles. Avant tout peintre et sculpteur d'animations d'espaces publics, il produit aussi des œuvres indépendantes, dans lesquelles il concilie très agréablement géométrisme et référence à Matisse. ■ J. B.
BIBLIOGR. : Jérôme Bindé : *Rougemont 1962-1982*, Éditions du Regard, Paris, 1984 – in : *L'Art du XXe s.*, Larousse, Paris, 1991 – Gérald Gassiot-Talabot, in : *Odeur du temps*, Opus International, n° 132, Paris, aut. 1993.
Musées : PARIS (BN) : *Rouge 1985*, litho.

VENTES PUBLIQUES : PARIS, 19 juin 1979 : *Composition aux tubes*, acryl./t. (195x130) : **FRF 6 000** – PARIS, 23 mars 1988 : *Composition*, gche/pap. (75x56) : **FRF 8 000.**

ROUGEMONT Jean François
Né en 1735. Mort en octobre 1780. XVIIIe siècle. Français.
Sculpteur.

ROUGEMONT Philippe de
Né en 1891. Mort en 1965. XXe siècle. Français.
Peintre de figures, nus, dessinateur.
VENTES PUBLIQUES : GÖTEBORG, 7 nov 1979 : *Portrait d'Elsa Marianne von Rosen*, h/t (94x55) : **SEK 4 000** – GÖTEBORG, 18 oct. 1988 : *Modèle* 1943, h/t (80x72) : **SEK 4 600** – STOCKHOLM, 28 oct. 1991 : *Modèle nu assis devant un miroir* 1943, h/t (76x73) : **SEK 7 000** – STOCKHOLM, 13 avr. 1992 : *Modèle – étude de nu*, h/pan. (49x60) : **SEK 4 000** ; *Jeune fille nue allongée sur un divan*, h/t (56x91) : **SEK 6 500.**

ROUGEMONT Charles Antoine
Né en 1740 à Paris. Mort en 1797 à Tours (Indre-et-Loire). XVIIIe siècle. Français.
Peintre de vues.
Il peignit surtout des vues de Tours et des environs.

ROUGEOT Charles Édouard
Né au XIXe siècle à Auxonne (Yonne). XIXe siècle. Français.
Peintre de paysages et de sujets rustiques.
En 1833, 1834 et 1838, il figura au Salon de Paris. On lui doit notamment la reproduction de sites des environs de Paris.

ROUGEOT DE BRIEL Jean
Né au XIXe siècle à Allanche (Cantal). XIXe siècle. Français.
Peintre en miniatures.
Élève d'Aubry. Il exposa au Salon de 1833 à 1852, des miniatures, notamment de copies de tableaux célèbres ; médaille de troisième classe en 1833.

ROUGERON Christophe
Né au XIXe siècle à Recour (Haute-Marne). XIXe siècle. Français.
Sculpteur.
Élève de Cavelier et de Millet. Il débuta au Salon de 1874.

ROUGERON Jules James
Né en 1841 à Gevray-Chambertin (Côte-d'Or). Mort le 14 juillet 1880. XIXe siècle. Français.
Peintre de genre, figures, aquafortiste.
Élève de Picot et de Cabanel.
Il exposa au Salon de 1869 à 1880.
Ami d'Henri Regnault, il termina *Les Lances*, œuvre que cet artiste avait laissée inachevée. Rougeron a travaillé en Espagne et produit nombre de saynètes traitées dans la manière de Worms. Il n'est pas sans avoir contribué au mouvement pleinairiste de Manet, Renoir et Degas.
Musées : DIJON : *Bohémienne* – *La prise de voile* – LANGRES : *Rixe dans une Posada Espagnole.*
VENTES PUBLIQUES : NEW YORK, 9 avr. 1929 : *Portrait de femme* : **USD 775** – NEW YORK, 25 mars 1931 : *Un mariage à Séville* : **USD 1 100** – NEW YORK, 14-16 avr. 1943 : *Le réveil d'un enfant andalou* : **USD 450** – NEW YORK, 16-19 mars 1945 : *Pique-nique en Espagne* : **USD 500** – PARIS, 15 nov. 1950 : *Intérieur espagnol* 1876 : **FRF 45 000** – PARIS, 10 déc. 1954 : *Mariage à Séville* : **FRF 45 000** – LONDRES, 19 mai 1976 : *Jeune femme à son miroir*, h/t (83x47) : **GBP 650** – LONDRES, 25 oct 1979 : *Les danseurs de flamenco* 1871, h/t (117x147,9) : **GBP 1 200** – NEW YORK, 1er avr. 1981 : *La Petite Danseuse gitane* 1873, h/t (81,3x60,3) : **USD 3 250** – PARIS, 30 nov. 1987 : *Jeune femme aux boucles d'oreilles*, h/t (55,5x46) : **FRF 2 700** – AMSTERDAM, 5 juin 1990 : *Mariage à Séville en Espagne*, h/t (42x70,4) : **NLG 2 070** – PARIS, 20 nov. 1991 : *La lettre* 1877, h/cart./t. (46x61,5) : **FRF 28 000** – LONDRES, 22 mai 1992 : *Le banc du jardin*, h/t (33x24,1) : **GBP 1 540** – NEW YORK, 17 fév. 1993 : *Deux jeunes filles*, h/t (100x80) : **USD 8 913** – NEW YORK, 20 juil. 1995 : *Élégante à l'ombrelle*, h/pan. (25,4x15,9) : **USD 2 300** – LOKEREN, 6 déc. 1997 : *La Lettre*, h/t (92x74) : **BEF 220 000.**

ROUGERON Marcel Jules
Né le 6 octobre 1875 à Paris. XXe siècle. Actif aux États-Unis. Français.
Peintre de paysages.
Il est le fils de Jules James Rougeron. Il fut élève à Paris de l'académie Julian, de l'école des beaux-arts, ainsi que de Gérôme et de Jehan Georges Vibert. Il fut membre de la Fédération améri-

caine des Arts, de la Société des Artistes Français et de la Société royale des Artistes belges. Il obtint une mention honorable à Paris en 1902 et fut nommé officier de l'Instruction publique en 1900.

ROUGET Alfred
Né au XIXᵉ siècle à Magny Saint-Médard (Côte-d'Or). XIXᵉ siècle. Français.
Peintre de paysages et de marines.
Élève de Bernard et de Lequien. Il débuta au Salon de 1880.

ROUGET Claude
XVIᵉ siècle. Actif à Paris en 1530. Français.
Tailleur de médailles.

ROUGET François
Né avant 1825 à Nonsons-Thil. XIXᵉ siècle. Belge.
Graveur sur bois.
Élève d'Andrew. Il grava des illustrations de livres d'après Raffet et Vernet.

ROUGET Georges
Né le 2 mai 1784 à Paris. Mort le 9 avril 1869 à Paris. XIXᵉ siècle. Français.
Peintre d'histoire, batailles, scènes de genre, portraits, lithographe.
Élève de David et de Garnier, deuxième prix au Concours de Rome en 1803. Il exposa au Salon de 1812 à 1866 ; médaille de deuxième classe en 1814, chevalier de la Légion d'honneur en 1822, médaille de première classe en 1855.
À juger les titres de ses envois au Salon on pourrait accuser Georges Rouget de courtisanerie ; ses œuvres, qu'elles se produisent sous le Premier Empire, pendant la Restauration, sous le règne de Louis-Philippe, sous le Second Empire, paraissent vouloir exalter les puissants du jour. Cette complaisance fut d'ailleurs récompensée par des commandes. Indépendamment de ses ouvrages dans les musées, on cite de lui, *Assomption de la Vierge*, à l'église Saint-Germain-l'Auxerrois, et au château de Fontainebleau, *Saint-Louis pardonnant au duc Pierre de Bretagne et recevant son hommage*. Rouget aida souvent David dans ses travaux. Il fit notamment une copie du *Sacre de Napoléon* qui fut signée par David comme une réplique et vendue en Amérique.
MUSÉES : BESANÇON : *Général Meunier* – CALAIS : *François Iᵉʳ reçoit une délégation des Gantois* – PARIS (Mus. du Louvre) : *M. de Cailleux, membre de l'Institut* – *Mlles Mollien* – REIMS : *Louis XVIII* – ROCHEFORT : *Lolla-Montès* – LA ROCHELLE : *Le roi François Iᵉʳ à La Rochelle* – SAINT-ÉTIENNE : *Portrait de Madame Rouchon* – SAINT-OMER : *Portrait d'homme* – SEMUR-EN-AUXOIS : *Napoléon Iᵉʳ* – VERSAILLES : *Mariage de Napoléon et de Marie-Louise au Louvre* – *Assemblée des Notables à Rouen* – *Henri IV devant Paris* – *Kellermann* – *Débarquement de Saint-Louis en Égypte* – *Charles III le Simple* – *Clovis III* – *Trivulce François l'Hôpital* – *Pierre Strozzi* – *De Grouchy* – *Victor Perrin* – *Victor Guy Duperré, matelot en 1792* – *Clausel* – *Gouvion Saint-Cyr* – *La Touche Tréville* – *François Miranda* – *Napoléon présente le roi de Rome aux grands dignitaires de l'Empire* – *Comte Gudin* – *Marquis d'Armentières* – *Prince de Hohenlohe-Waldembourg-Bartenstein* – *Saint Luc Timoléon d'Espinoy* – *Schomberg* – *Dugommier* – *Gribeauval* – *Marmont* – *Chasseloup-Laubat* – *Napoléon reçoit à Saint-Cloud le sénatus-consulte qui le proclame empereur des Français* – *Vicomte de Beauharnais* – *Gontaut Biron* – *Mort de Saint-Louis* – *Général Houchard* – *Guébriant* – *Saint-Louis reçoit à Ptolémée les envoyes du Vieux de la Montagne en 1251* – *Saint-Louis rendant la justice sous le chêne de Vincennes* – *Saint-Louis médiateur entre le roi d'Angleterre et ses barons*.
VENTES PUBLIQUES : PARIS, 24 mai 1929 : *Le peintre Louis David* : FRF 5 000 – PARIS, 8 mai 1940 : *Portrait d'homme* ; *Portrait de femme*, ensemble : FRF 400 – PARIS, 12 mars 1941 : *Louis XI à son lit de mort*, dess. reh. : FRF 370 – PARIS, oct. 1945-juil. 1946 : *Portrait de Mme Ravaisson-Mollien* : FRF 20 000 – PARIS, 19 mai 1950 : *Portrait de jeune femme* 1815 : FRF 32 000 – PARIS, 21 nov. 1969 : *Portrait de Napoléon Iᵉʳ, assis dans un intérieur* : FRF 7 500 – MONACO, 3 déc. 1988 : *Portrait en buste d'un gentilhomme portant un habit gris* 1817, h/t (65x54,3) : FRF 49 540 – LONDRES, 11 avr. 1995 : *Portrait de Jean-Baptiste Gaspard Roux de Rochelle* 1817, h/t (59x49) : GBP 10 350.

ROUGET Nicolas ou **Nikolaï**
Né le 25 mars 1781 à Varsovie. Mort le 24 mai 1847 à Varsovie. XIXᵉ siècle. Polonais.

Paysagiste, miniaturiste, lithographe et architecte.
Élève de Kaiser ; puis du miniaturiste Bechona. On lui doit des miniatures, des paysages à l'aquarelle, des dessins et des copies. On en cite notamment une très remarquable d'un paysage de Jacques Ruysdael. De 1806 à 1835, il servit dans l'armée comme ingénieur.

ROUGET Paul
Né en 1849 à Sens (Yonne). Mort en 1886 à Mer-sur-Loire (Loir-et-Cher). XIXᵉ siècle. Français.
Paysagiste.
Il était prêtre.

ROUGEUL Yves
Né en 1933 à Varennes-lès-Nevers (Nièvre). XXᵉ siècle. Français.
Peintre, graveur.
Il a participé en 1993 à l'exposition : *De Bonnard à Baselitz – Dix Ans d'enrichissements du cabinet des estampes 1978-1988* à la Bibliothèque nationale de Paris.
MUSÉES : PARIS (BN) : *Icare* 1976, eau-forte et aquat.

ROUGIE Joël
Né en 1957. XXᵉ siècle. Français.
Peintre de compositions animées.
VENTES PUBLIQUES : CALAIS, 11 déc. 1994 : *Colombines*, h/t (73x61) : FRF 7 000 – LE TOUQUET, 21 mai 1995 : *Le défilé de mode*, h/t (73x61) : FRF 6 500.

ROUGIER Élie François. Voir **ROGIER**
ROUGIER Jacques. Voir **ROGIER**
ROUGIER Pierre Auguste, abbé
Né au XIXᵉ siècle à Bellac (Haute-Vienne). XIXᵉ siècle. Français.
Peintre pastelliste.
Élève de Paul Delaroche. En 1843 et 1857, il figura au Salon avec des pastels.

ROUGIER Vincent
Né en 1948 à Fontenay-sous-Bois (Val-de-Marne). XXᵉ siècle. Français.
Peintre, graveur, peintre de compositions murales.
Il a participé en 1993 à l'exposition : *De Bonnard à Baselitz – Dix Ans d'enrichissements du cabinet des estampes 1978-1988* à la Bibliothèque nationale de Paris.
MUSÉES : PARIS (BN) : *La Vallée secrète* 1983, eau-forte et aquat.
VENTES PUBLIQUES : PARIS, 9 avr. 1989 : *Abbadon 1ᵉʳ*, h/t (81,5x65) : FRF 15 000 – PARIS, 8 oct. 1989 : *Mercure*, techn. mixte/t. (105x73) : FRF 4 200 – PARIS, 26 avr. 1990 : *Le Grand Poisson rou*, techn. mixte/t. (130x81) : FRF 4 000.

ROUGY Georges
Né en 1947 à Dalat (Viêtnam), de parents français. XXᵉ siècle. Français.
Peintre, graveur.
Il vit et travaille à Brignolles. Il a participé en 1993 à l'exposition : *De Bonnard à Baselitz – Dix Ans d'enrichissements du cabinet des estampes 1978-1988* à la Bibliothèque nationale de Paris.
MUSÉES : PARIS (BN) : *Portrait d'un graveur entre deux pages d'histoire* vers 1980, manière noire.

ROUHIER Claude, dit **Noirot**
XVIIᵉ siècle. Actif à Gray en 1605. Français.
Peintre d'armoiries et de portraits.
Peut-être apparenté au médailleur Claude NOIROT.

ROUHIER Louis ou **Rouhière**
XVIIᵉ siècle. Actif à Dijon et à Rome vers 1650. Français.
Graveur au burin.

ROUHIER Pierre
XVIᵉ siècle. Actif à Gray en 1559. Français.
Sculpteur.

ROUILLARD Françoise Julie Aldovrandine, née **Lenoir**
Née le 9 octobre 1796 à Paris. Morte le 14 juillet 1833 à Paris. XIXᵉ siècle. Française.
Peintre de miniatures.
Élève de Jean Sébastien Rouillard, son mari, et de Delecluze. De 1819 à 1833, elle exposa des miniatures au Salon. Elle mourut du choléra.
VENTES PUBLIQUES : PARIS, 30 nov.-1ᵉʳ déc. 1923 : *Portrait de jeune femme*, miniat. : FRF 1 020.

ROUILLARD Jean Sébastien ou **Sébastien**
Né en 1789 à Paris. Mort le 10 octobre 1852 à Paris. XIXᵉ siècle. Français.

Peintre d'histoire, portraits.
Mari de Françoise R. Élève de David.
Il figura au Salon de 1817 à 1850 ; médaille de deuxième classe en 1822, de première classe en 1827, chevalier de la Légion d'honneur.
Ce fut un portraitiste très en vogue sous la restauration et le règne de Louis-Philippe.

Rouillard
S.Rouillard

Musées : Aix : *Charles X* – Amiens : *Maréchal de Grouchy* – Blois : *Le général Doguereau* – Innsbruck (Ferdinandeum) : *Le sculpteur Dom. Mahlknecht* – Limoges : *Deux portraits de Louis XVIII* – Nancy : *Maréchal Oudinot* – Tours : *Général Donnadieu* – Versailles : *Portrait de Macdonald, de Grouchy, Bonaparte général en chef, Dumouriez, Schomberg, Bellefonds, Vandamme, Camille Desmoulins, Marbot.*
Ventes Publiques : Paris, 27 nov. 1992 : *Portrait de la femme du général Pauchez 1819*, h/t (127x95) : **FRF 98 000** – Paris, 2 avr. 1993 : *Portrait de jeune femme 1839*, h/t (73x60) : **FRF 7 000**.

ROUILLARD Marie Marcel
Né en 1860. Mort le 2 juin 1881 à Hammam-Mescoutine (Algérie). xixe siècle. Français.
Peintre de décorations.

ROUILLARD Pierre Louis
Né le 16 janvier 1820 à Paris. Mort le 2 juin 1881 à Paris. xixe siècle. Français.
Sculpteur animalier.
Élève de Cortot. Il débuta au Salon de 1837 ; médaille de troisième classe en 1842, chevalier de la Légion d'honneur en 1866.
Le Musée de La Rochelle possède de cet artiste : *Lion terrassant un sanglier* (groupe en bronze).

ROUILLER Albert
Né en 1938 à Genève. xxe siècle. Suisse.
Sculpteur.
Il fut élève de l'école des Beaux-Arts de Genève.
Il commença à participer, à partir de 1962, à la Quadriennale de Bienne, puis à de nombreuses expositions collectives, notamment au musée Rodin à Paris et à Vienne.
Il travaille avec des matériaux divers : fonte d'aluminium, Polyester, etc. Après une première période où les œuvres, bien que non-figuratives, s'apparentaient à des formes végétales, dont elles présentaient l'abondante richesse et la prolifération naturelle, il a évolué à un langage dont les termes sont inspirés de la mécanique, qu'il mime parfois non sans humour, suggérant des appareils un peu fous, bien que les formes en soient solidement articulées et plastiquement pleines.
Bibliogr. : Jean-Luc Daval : *Nouv. Dict. de la sculpture mod.*, Hazan, Paris, 1970.
Musées : Aarau (Aargauer Kunsthaus) : *Relief II*, bronze.

ROUILLERE Marcel Alexandre
Né le 11 octobre 1868 à Paris. xixe-xxe siècles. Français.
Sculpteur de bustes.
Il sculpta des bustes de portraits et des ornements d'architecture.

ROUILLET Fériol
Né au xixe siècle à Marcigny (Saône-et-Loire). xixe siècle. Français.
Peintre et dessinateur.
Élève d'Allongé. Il débuta au Salon de 1872.

ROUILLIER Paul
Né à Paris. xxe siècle. Français.
Peintre.
Il a participé à Paris au Salon d'Automne.

ROUILLIET Nicolas Amaranthe
Né le 2 février 1810 à Varosvre (?). Mort en 1889. xixe siècle. Français.
Peintre de portraits, paysages.
Il fut élève de l'École des Beaux-Arts de Lyon. À Paris, il exposa au Salon à partir de 1831.

ROUILLON Émilie
Née au xixe siècle à Paris. xixe siècle. Française.

Peintre.
Élève de Couterani. Elle figura aux Salons de 1869 et 1870.

ROUILLON Moïse
Mort vers 1601. xvie siècle. Actif à Alençon (Orne). Français.
Peintre.
Il a peint une *Assomption* pour l'église N.-D. d'Alençon.

ROUILLON Pierre Philibert
Né au xixe siècle à Savigny-le-Temple (Seine-et-Marne). xixe siècle. Français.
Sculpteur.
Élève de Chapu. Il exposa au Salon de 1865 à 1874, particulièrement des médaillons.

ROUILLY-LE-CHEVALIER Marie Antoinette
Née en 1925 à Paris. xxe siècle. Française.
Peintre, graveur.
Elle vit et travaille à La Celle-Saint-Cloud. Elle est une exposante régulière du Salon d'Automne de Paris. Elle a participé en 1993 à l'exposition : *De Bonnard à Baselitz – Dix Ans d'enrichissements du cabinet des estampes 1978-1988* à la Bibliothèque nationale de Paris.
Musées : Paris (BN) : *Paysage reflété 1984*, eau-forte.

ROUJEYNIKOV Piotr
Né en 1916 à Krasnodar. xxe siècle. Russe.
Peintre de compositions animées, fleurs.
En 1937, il termine ses études à l'école technique des Beaux-Arts de Krasnodar.
Ventes Publiques : Paris, 3 juin 1992 : *Les pivoines et le jasmin*, h/t (81x76) : **FRF 4 800** – Paris, 23 nov. 1992 : *Chasseurs en hiver*, h/t (67,3x100) : **FRF 3 500**.

ROUKENS
Mort avant 1750. xviiie siècle. Actif à Nimègue. Hollandais.
Dessinateur.
Il travailla à la cour du prince-électeur du Palatinat et fut également bosseleur.

ROUKIN J., appellation erronée. Voir ROOUKIN

ROULAND Orlando
Né le 21 décembre 1871 à Pleasant Ridge (Illinois). xixe-xxe siècles. Américain.
Peintre.
Il fut élève de Max Thedy en Allemagne, de l'académie Julian à Paris, sous la direction de Laurens et Constant. Il fut membre du Salmagundi Club en 1901, de l'Association artistique américaine de Paris, de la Ligue américaine des Artistes Professeurs de la Fédération américaine des arts.
Musées : Montclair (New York) – Washington D. C.

ROULAUD Claude
Né en 1945. xxe siècle. Français.
Sculpteur.
Il travaille le cuivre.
Ventes Publiques : Paris, 30 jan. 1989 : *Pelchevant*, cuivre soudé (140x30x34) : **FRF 4 000** – Neuilly, 3 fév. 1991 : *Ventadour 1990*, cuivre (156x62x46) : **FRF 4 500** – Paris, 3 juin 1991 : *Vagualam 1991*, cuivre soudé (115x45x40) : **FRF 4 700** – Paris, 7 oct. 1991 : *Urdaxy 1991*, cuivre soudé et patiné (147x50x48) : **FRF 6 000** – Paris, 13 mai 1996 : *Saxilo 1994*, cuivre soudé patiné (147x35x32) : **FRF 5 000**.

ROULET Jean
xxe siècle. Belge.
Peintre de figures, technique mixte.
Il expose en Belgique, notamment à Bruxelles. Il a voyagé en Afrique et surtout au Moyen-Orient et en Asie, d'où il a rapporté de nombreux tableaux de figures, fixant le visage de ses peuples lointains avec émotion.

ROULIN Felix
Né le 21 août 1931 à Dinant. xxe siècle. Belge.
Sculpteur, peintre de cartons de tapisserie.
Il fut élève de l'école d'art de Maredsous, où il enseigna jusqu'en 1962, date à laquelle il devint professeur d'art du métal à l'Institut national supérieur d'architecture et d'art décoratif de La Cambre, à Bruxelles. Il fut l'un des cofondateurs du groupe Axe 59.
Il participa à des expositions collectives : 1952 Art monumental au palais des Beaux-Arts de Bruxelles ; 1955 Salon Quadriennal de Mons ; 1958 *Art belge* à l'Exposition internationale de Bruxelles ; 1959 *Habitation européenne* à Munich ; à partir de

1959 exposition du groupe *Axe 59*; 1961 prix de la jeune sculpture belge à Bruxelles, Biennale de Paris; 1962 *Antagonisme de l'objet* au musée des Arts décoratifs de Paris et Biennale de Venise; 1963 *Actualité de la sculpture* à Paris, Salon de la Jeune Sculpture au musée Rodin à Paris; 1964 exposition itinérante *Artistes primés aux Biennales de Paris* en France, *15 Sculpteurs* à Copenhague. Il obtint de nombreux prix et distinctions : 1955 II⁰ prix au concours de création de mobilier Cantü (Italie); 1961 prix Triennal de la Jeune Sculpture belge et prix du musée Rodin de la Biennale de Paris; 1962 bourse *Berthe-Art* de sculpture; 1963 prix Koopal et II⁰ prix Olivetti de sculpture; 1965 prix de la critique à la Biennale de Paris.

En 1951, au cours d'un séjour à Rome, il exécuta des décorations murales. À partir de 1964, il collabora souvent avec des architectes, avec ce qu'il appelle lui-même des architectures-sculptures, notamment avec l'architecte Jacques Gillet, en 1965, pour le centre d'astrophysique de l'université de Liège. Il a travaillé longtemps le plomb et l'étain fondu; il a adopté ensuite le procédé très immédiat et permettant la plus grande liberté dans le jeu des vides, de la cire perdue donnant des fontes de bronze ou de laiton. En dehors des « architectures-sculptures », généralement abstraites, dans ses œuvres non architecturales, il introduit très souvent des parties moulées, empreintes d'objets, des parties de corps humains qui viennent conférer une signification immédiatement perceptible aux parties abstraites et symboliques de ses œuvres; par exemple : deux blocs robustes superposés prennent tous leur sens si deux mains surgissant de l'intérieur essayaient de les écarter pour retrouver l'extérieur, la liberté.

Bibliogr. : Denys Chevalier, in : *Nouv. Dict. de la sculpture mod.*, Hazan, Paris, 1970.
Musées : Bruxelles (Mus. d'Art Mod.) – Curaçao.
Ventes Publiques : Lokeren, 9 déc. 1995 : *Composition 1971*, acier inox. et bronze (H. 42) : BEF 55 000.

ROULIN Louis François Marie
xix⁰ siècle. Français.
Peintre d'histoire et de portraits.
Deuxième prix de Rome en 1835. Il figura aux Salons de 1838 et 1839. Le Musée d'Angers conserve de lui *Tobie guérit son père.*
Ventes Publiques : New York, 29 oct. 1986 : *Portrait d'homme* 1835, cr. (24,5x19,2) : USD 1 400.

ROULLAND Jean
Né le 29 mars 1931 à Groix (Nord). xx⁰ siècle. Français.
Sculpteur, peintre, dessinateur, pastelliste.
Homme du Nord, il expose souvent dans cette région, depuis la première fois en 1963 à Roubaix, puis en 1968 à Lille, au Centre Septentrion en 1970, au musée de Tourcoing en 1973, au Centre d'art contemporain de Dunkerque en 1975. Il a montré ses œuvres dans des expositions personnelles en 1966, 1973 et 1975, au musée Rodin à Paris, où il a reçu en 1973 le prix Rodin. Il a exposé dans de nombreuses villes d'Amérique du Sud en 1969.
À travers les visages tourmentés, les corps torturés, une souffrance qui suinte du bronze, Roulland nous emmène dans un monde quasi fantastique, souvent morbide. Cette représentation du monstre domine l'œuvre de Roulland. Travaillant le bronze à cire perdue, coulant lui-même le métal, il donne à la matière tourmentée des accents pathétiques.

Roulland

Ventes Publiques : Douai, 13 mai 1984 : *Tête*, bronze (H. 39) : FRF 10 000 – Versailles, 22 avr. 1990 : *Hippocrate*, bronze (H. 25) : FRF 3 700 – Calais, 26 mai 1991 : *Personnage*, past. et gche (107x73) : FRF 3 800 – Calais, 18 déc. 1992 : *Masque*, bronze doré (H. 28) : FRF 15 000 – Paris, 13 déc. 1992 : *Tête d'homme*, bronze (H. 58) : FRF 50 000 – Calais, 14 mars 1993 : *Le cardinal* 1984, past. (63x48) : FRF 4 500.

ROULLEAU Jules Pierre ou Jean Jules
Né le 16 octobre 1855 à Libourne (Gironde). Mort le 30 mars 1895 à Paris. xix⁰ siècle. Français.
Sculpteur.
Élève de Cavelier et de Lafon. Il débuta au Salon de 1878.
Musées : Amiens : *Léda* – Bucarest (Mus. Simu) : *Gambetta* – Tours : *L'enfant prodigue – Le grand Carnot.*
Ventes Publiques : Paris, 8 mars 1993 : *Torrero*, bronze (H. 60) : FRF 6 500.

ROULLEAU Marcel
xx⁰ siècle. Français.
Sculpteur.
Il participa à Paris, au Salon des Artistes Français; il reçut une mention en 1935, une médaille de bronze en 1936, d'argent en 1938.

ROULLEAUX Thomas
Né en 1688 à Angers. Mort en mars 1713 à Angers. xviii⁰ siècle. Français.
Peintre et sculpteur.

ROULLET Auguste
Né au xix⁰ siècle à Angers (Maine-et-Loire). xix⁰ siècle. Français.
Sculpteur.
Élève de Barème et de Jean Debay. Il débuta au Salon de 1866.

ROULLET Gaston ou Marie Anatole Gaston
Né le 17 novembre 1847 à Ars (Charente-Maritime). Mort en 1925 à Paris. xix⁰-xx⁰ siècles. Français.
Peintre de paysages, marines, dessinateur, illustrateur.
Il fut élève de Jules Noël. Il débuta au Salon de Paris en 1874. Il fut peintre officiel de la marine et chevalier de la Légion d'honneur en 1895.
Il a peint en tant que correspondant au *Monde illustré* des scènes d'Afrique, Océanie, Indochine et Canada, mais aussi de nombreux sites des côtes de Bretagne et de Normandie.

GASTON ROULLET

Bibliogr. : Gérald Schurr : *Les Petits Maîtres de la peinture – Valeur de demain*, t. II, L'Amateur, Paris, 1982.
Musées : Gray : *Vue de Nin-Binck* – Montréal : *La Baie des Morts* – Nice : *Le Marché aux poissons à Chioggia* – Rochefort : *Rentrée d'un bateau de sauvetage au Havre – Lagunes de Long-Co* – La Rochelle : *L'Entrée du cirque (Tonkin) – La Baie d'Along* – Saintes : *Sur le fleuve Rouge* – Toulon : *Toulon, vue prise de Six-Fours.*
Ventes Publiques : New York, 8-10 jan. 1909 : *Dans le fort de Venise* : USD 165 – Paris, 24 mars 1924 : *Le port de Toulon* : FRF 155 – Paris, 4 déc. 1926 : *Port d'Auray (Bretagne)* : FRF 845 – Paris, 15 mai 1931 : *Canal de la Giudecca à Venise* : FRF 300 – Paris, 20 fév. 1945 : *Marine au clair de lune* : FRF 580 – Paris, 7 mai 1947 : *Étretat* : FRF 1 150 – Paris, 7 fév. 1949 : *Paysage de Tokin*, aquar. : FRF 550 – Paris, 12 juin 1950 : *Port méditerranéen* : FRF 3 600 – Paris, 6 juil. 1951 : *Treboul (Douarnenez)* : FRF 4 300 – Versailles, 14 fév. 1975 : *Scène de marché, canal S. Pietro (Venise)* : FRF 4 500 – Versailles, 8 fév. 1976 : *Bateau à Venise*, h/t (33x46) : FRF 2 000 – Paris, 28 nov. 1977 : *Barques échouées* 1898, h/pan. (15,5x21) : FRF 5 000 – Enghien-les-Bains, 27 mai 1979 : *Trois-mâts et gondole à Venise*, h/t (71x100) : FRF 14 500 – Versailles, 4 oct. 1981 : *Venise, voiliers et gondoles devant le Palais des Doges*, h/t (70x105) : FRF 16 000 – Paris, 6 nov. 1983 : *Barques et gondoles à Venise*, h/t (45x94) : FRF 22 000 – Paris, 3 déc. 1986 : *La Seine à Rouen* 1904, h/t (100x150) : FRF 40 000 – Versailles, 20 mars 1988 : *Les ruines de la Mohamedia près de Tunis*, h/t (41x65) : FRF 25 000 – Paris, 8 nov. 1989 : *Le fort Sainte-Marguerite*, h/t (31x40) : FRF 15 500 – Paris, 9 mars 1990 : *Bateau au port*, h/t (27x38) : FRF 12 500 – Paris, 11 mars 1990 : *Canal de Venise*, h/t (36x56) : FRF 24 000 – Versailles, 18 mars 1990 : *Bateau au Tréport* 1878, fus. et cr. (68,5x50) : FRF 9 000 – Paris, 16 nov. 1990 : *La vieille rue du pont de l'Arche*, h/cart. (45x35) : FRF 4 000 – Paris, 15 déc. 1992 : *Venise – l'arrivée des voiliers*, h/t (76x111) : FRF 20 000 – Amsterdam, 19 avr. 1994 : *Un deux-mâts dans le port de Granville 1879*, h/pan. (20x32) : NLG 6 325 – Paris, 13 oct. 1995 : *Dordrecht*, h/t (33x46) : FRF 16 000 – Monaco, 14-15 déc. 1996 : *La Belle Poule à Toulon 1885*, h/t (31x54) : FRF 8 775.

ROULLET Jacques Armand
Né le 17 juillet 1903 à Sèvres (Hauts-de-Seine). xx⁰ siècle. Français.
Peintre de paysages, marines, peintre à la gouache, aquarelliste, graveur, dessinateur.
Il est le petit-fils du peintre officiel de la marine Gaston Roullet par qui il fut initié à la peinture, et l'arrière petit-fils du peintre Jules Noël. Il fut élève de l'école du Louvre comme boursier de l'école des beaux-arts. En 1943, il est nommé restaurateur agréé des musées nationaux, puis chef du service de restauration du musée du Louvre. En 1959, il fut fait chevalier de la

Légion d'honneur, puis en 1979 officier. Il fut chevalier de l'ordre des Arts et des Lettres.
En 1937, il obtint une médaille d'or à l'Exposition internationale de la gravure sur bois.
Restaurateur, il consacra le temps qu'il lui restait à peindre, notamment les paysages de l'Île de Ré, en particulier Ars-en-Ré, pays de ses ancêtres.
Ventes Publiques : La Rochelle, 19 juil. 1989 : *La route des Baleines à l'Île de Ré* 1953, h/t (83x108) : **FRF 17 000** ; *Dans la Lande Ars-en-Ré* 1955, gche (25x33) : **FRF 3 500.**

ROULLET Jean Louis ou Rollet
Né en 1645 à Arles. Mort le 15 septembre 1699 à Paris. xviie siècle. Français.
Graveur.
Élève de Jean Lenfant et de François de Poilly. Agréé à l'Académie royale le 28 juin 1698. De 1673 à 1683, il travailla en Italie. De retour en France, il se fixa à Paris où il fit de nombreux portraits. Il a gravé d'après Ciro Ferri, Mignard et A. Carracci.

ROULLIER Alain
Né le 18 septembre 1946 à Nice (Alpes-Maritimes). xxe siècle. Français.
Peintre, peintre de collages, sculpteur. Figuration libre.
Il participe à des expositions collectives régionales, à Nice, Marseille, Arles, etc., obtenant des distinctions locales.

Ventes Publiques : Paris, 5 juin 1992 : *Industries* 1991, acryl./t. (97x130) : **FRF 26 000** – Paris, 8 juil. 1993 : *Hommage à James Baldwin*, collage et gche/cart. (65x50) : **FRF 10 000** – Neuilly, 13 déc. 1994 : *La Justice*, collage/cart. (50x60) : **FRF 7 500.**

ROULLIER Christian Henri
Né au xixe siècle à Lyon (Rhône). xixe siècle. Français.
Peintre de genre, portraits.
Élève de Gérôme. Il débuta au Salon de 1878.
Ventes Publiques : Troyes, 24 jan. 1988 : *Scène de marché arabe*, h/t (82x101) : **FRF 9 200.**

ROULLIER Jean Chrysostome. Voir ROLLIER
ROULLIERE A.
xviie siècle. Travaillait à Paris vers 1650. Français.
Graveur sur bois.

ROULLIET Nicolas Amaranthe. Voir ROUILLIET
ROUMEGOUS Auguste François
Né au xixe siècle à Revel (Haute-Garonne). xixe siècle. Français.
Peintre de compositions à personnages, sujets typiques, paysages.
Élève de Cabanel. Il débuta au Salon de 1875.
Ventes Publiques : New York, 19 juil. 1990 : *L'oasis*, h/t (53,3x79,4) : **USD 2 200** – New York, 21 mai 1991 : *Jeu de dames à la mosquée*, h/t (72,5x61) : **USD 6 600** – New York, 17 fév. 1994 : *Perdita (Le conte d'hiver, acte IV)*, h/t (76,2x56,5) : **USD 1 840.**

ROUMENS Émile
xixe siècle. Français.
Peintre de portraits, paysages, natures mortes.
Musées : Carcassonne.
Ventes Publiques : Cologne, 23 mars 1990 : *Paysage de montagne animé avec un ruisseau*, h/t (36x54) : **DEM 1 800.**

ROUMIANTSEVA Galina
Née en 1927. xxe siècle. Russe.
Peintre de paysages animés, figures, natures mortes.
Elle fréquenta l'académie des Beaux-Arts de Leningrad et fut élève de Boris Ioganson à l'Institut Répine. Elle devint membre de l'Association des Peintres de Leningrad.
Ventes Publiques : Paris, 15 mai 1991 : *Dans le parc*, h/cart. (40x32) : **FRF 4 800** – Paris, 27 jan. 1992 : *Le soir de Noël*, h/t (70x90) : **FRF 14 500** – Paris, 3 juin 1992 : *Au bord de l'eau*, h/t (72,5x91,5) : **FRF 4 000** – Paris, 16 nov. 1992 : *Nu de dos* 1958, h/t (82x97) : **FRF 6 100.**

ROUMIANTSEVA Kapitolina
Née en 1925 à Leningrad. xxe siècle. Russe.

Peintre de compositions animées, natures mortes. Post-impressionniste.
Elle fit ses études sous la direction de Omerskine à l'Institut Répine de Leningrad. Elle devint membre de l'Union des Peintres d'URSS.
Elle s'est spécialisée dans la représentation d'enfants dans des jardins fleuris, retenant les principes impressionnistes. Ses œuvres révèlent une certaine sérénité, un monde clos échappant aux réalités du monde moderne.
Musées : Saint-Pétersbourg (Mus. de l'Inst. des Beaux-Arts) – Saint-Pétersbourg (Mus. d'Hist.) – Saint-Pétersbourg (Mus. du théâtre.)
Ventes Publiques : Paris, 24 sep. 1991 : *La première pêche*, h/cart. (61x81) : **FRF 6 000** – Paris, 27 jan. 1992 : *Près de la maison*, h/t (99,5x99,7) : **FRF 10 000** – Paris, 3 juin 1992 : *Nature morte*, h/t (60,3x80) : **FRF 4 000** – Paris, 25 jan. 1993 : *À la datcha*, h/t (67,5x87,5) : **FRF 6 200** – Paris, 13 déc. 1993 : *Les calendulées*, h/t (50x69,5) : **FRF 4 500** – Paris, 31 jan. 1994 : *L'été*, h/t (80x80,5) : **FRF 5 000** – Paris, 30 jan. 1995 : *Nature morte à la pastèque*, h/t (60x70) : **FRF 4 500.**

ROUMIER
xve siècle. Actif à Aix-en-Provence en 1477. Français.
Peintre.

ROUMIER François ou Romié
Né à Corbigny. Mort le 27 janvier 1748 à Paris. xviiie siècle. Actif à Paris. Français.
Sculpteur sur bois et graveur à l'eau-forte et au burin.
De 1723 à 1730 il travailla à l'église des Dominicains du faubourg Saint-Germain, et eut un procès avec ces religieux au sujet du prix de ses ouvrages. On cite aussi de lui une suite de sept pièces intitulée *Livre de plusieurs coins de Bordures. Inventez et gravez par François Roumier, sculpteur du roi, à Paris chez J. Chereau... 1760.*

ROUMIER Pierre ou Romié
Mort en 1725 à Bergame. xviiie siècle. Actif à Carcassonne. Italien.
Peintre.
Il peignit des sujets religieux et des portraits.

ROUMIEU Marie Louise
Née au xixe siècle à Douai (Nord). xixe siècle. Française.
Peintre.
Élève de Dupuis. A partir de 1881, elle exposa au Salon.

ROUPE Lennart
Né en 1918. xxe siècle. Suédois.
Peintre de paysages.
Ventes Publiques : Stockholm, 13 avr. 1992 : *Vue de Stadsgarden* 1986, h/t (88x91) : **SEK 5 700.**

ROUPERT Louis
Né à Metz. Mort à Paris. xviie siècle. Actif dans la seconde moitié du xviie siècle. Français.
Dessinateur d'ornements et orfèvre.
Les Musées de Berlin, de Paris et de Vienne possèdent des dessins de cet artiste.

ROUPI Jean de ou Roupy. Voir JEAN de Cambrai
ROUQUET Achille
Né le 8 janvier 1851 à Carcassonne (Aude). xixe siècle. Français.
Graveur sur bois, dessinateur et poète.
Père d'Auguste et de Jane R. Il grava des illustrations pour des revues et des paysages.

ROUQUET André
xxe siècle. Français.
Peintre de paysages, aquarelliste.
Musées : Narbonne (Mus. d'Art et d'Hist.) : *La Côte Vermeille.*

ROUQUET Auguste
Né le 11 juin 1887 à Carcassonne (Aude). xxe siècle. Français.
Graveur, dessinateur.
Il est le fils et fut l'assistant d'Achille Rouquet.

ROUQUET Jane
xixe-xxe siècles. Française.
Peintre, graveur, dessinateur. Pointilliste.
Fille et collaboratrice d'Achille Rouquet, elle produisit une peinture pointilliste élégante. C'est comme graveur qu'elle débuta dans la vie en travaillant dans un de ses ateliers de graveurs aux centimètres, courants avant la photographie.

VENTES PUBLIQUES : PARIS, 24 juin 1924 : *Paysage* 1906, h/cart. (25x33) : **FRF 300**.

ROUQUET Jean André, ou André
Né le 13 avril 1701 à Genève. Mort le 28 décembre 1759 à Charenton (Seine). XVIII⁰ siècle. Français.
Peintre de miniatures et écrivain d'art.
Rouquet alla à Londres et y travailla avec succès sous le règne de George II, s'inspirant de la manière de Zincke. Il vint à Paris et fut agréé à l'Académie de peinture le 23 août 1753. Il exposa des émaux au Salon de Paris en 1756 et 1757. On voit de lui au Musée du Louvre : *Portrait du marquis de Marigny, directeur et ordonnateur général des bâtiments du roi* (en émail).

ROUQUETTE Antoinette. Voir BERTZ Jeanne Françoise Marguerite Esther

ROURE Auguste Louis
Né le 26 avril 1878 à Avignon (Vaucluse). XX⁰ siècle. Français.
Peintre de paysages.
Il fut professeur à l'école des Beaux-Arts d'Avignon.
Il exposa à Paris, à partir de 1907 au Salon des Indépendants, à la Société Nationale des beaux-arts de Marseille, à Lyon, Genève, Londres, New York, Tokyo, Melbourne.
Il a peint des paysages de la garrigue, dans un style proche des fauves.
BIBLIOGR. : Gérald Schurr : *Les Petits Maîtres de la peinture – Valeur de demain*, t. II, L'Amateur, Paris, 1982.
MUSÉES : AVIGNON (Mus. Calvet) – NÎMES (Mus. des Beaux-Arts).
VENTES PUBLIQUES : PARIS, 4 mai 1931 : *Le vallon rocheux* : **FRF 60** – AVIGNON, 4 avr. 1950 : *Garrigues* : **FRF 6 000**.

ROURE Roland
Né en 1940. XX⁰ siècle.
Sculpteur de figures, peintre, dessinateur.
Il expose depuis 1973 notamment en Belgique, au Salon d'Art à Bruxelles.
Jouets, marionnettes, ses sculptures pittoresques sont réalisées à partir d'objets de récupération assemblés et égayés de quelques touches de couleurs.

ROURE Vicente
XIV⁰ siècle. Actif à Palma de Majorque en 1327. Espagnol.
Miniaturiste.
Il était prêtre.

ROURES Marcos
XIV⁰ siècle. Espagnol.
Peintre.
Il travailla en 1331 à Valence et à Barcelone.

ROURKE Nathaniel
XVIII⁰ siècle. Actif à Dublin dans la seconde moitié du XVIII⁰ siècle. Irlandais.
Portraitiste.
Il exposa à Dublin en 1777.

ROUS Elizabeth Elizabeth. Voir PHILLIPS Elizabeth

ROUS John ou Ross
Né en 1411 à Warwich. Mort en 1491 à Guy-s-Cliff. XV⁰ siècle. Britannique.
Peintre de miniatures, illustrateur.
On lui attribue la peinture des armes des comtes de Warwick, sur un parchemin conservé à l'Herald's College, ainsi que les illustrations d'un manuscrit du British Museum et d'une *Vie de Richard Beauchamp*. Ce fut aussi un savant.

ROUS Martin
Né en 1940 à Bandung (Indonésie). XX⁰ siècle. Hollandais.
Peintre, dessinateur. Abstrait.
Il fut élève de l'académie libre de La Haye, où il vit et travaille.
Il participe à des expositions collectives : 1965 Salon A65 à La Haye ; 1967 Art hollandais contemporain, Expo 67 à Montréal ; 1969 exposition itinérante en Grande-Bretagne ; 1973 Stedelijk Van Abbemuseum d'Eindhoven ; 1975 Rheinisches Landesmuseum de Bonn et Biennale de Paris. Il montre aussi ses œuvres dans des expositions personnelles : 1967, 1975 Amsterdam ; 1973 Gemeentemuseum à La Haye ; 1975 Westfälischer Kunstverein de Munster.
Il a réalisé des encres sur carton abstraites.
BIBLIOGR. : *Catalogue de la Biennale de Paris*, Idea Books, Paris, 1975.
MUSÉES : LA HAYE (Gemeentemus.).

ROUSAUD Aristide C. L.
Né le 7 février 1868 à Rivesaltes (Pyrénées-Orientales). Mort le 12 février 1946 à Paris. XIX⁰-XX⁰ siècles. Français.
Sculpteur de bustes, monuments.
Il fut élève de l'école des Beaux-Arts de Toulouse, puis de Paris, où il fut reçu premier en 1890, puis il travailla dix ans dans l'atelier de Falguière et douze ans dans celui de Rodin. Il fut l'ami de Bourdelle, Despiau et Maillol.
Il participa à Paris chaque année en tant que membre sociétaire aux Salons des Artistes Français, d'Automne, des Indépendants, des Tuileries, ainsi qu'en 1913 à la Société Nationale des Beaux-Arts et après sa mort : 1963 Museum of Modern Art de New York, 1985 musée d'Art moderne de la ville de Paris ; 1985-1986 Galeries nationales du Grand Palais à Paris. En 1987, le musée Rodin à Paris a présenté lors de l'exposition *Les Marbres de Rodin* neuf de ses œuvres. Il reçut une médaille de bronze en 1921, d'or en 1937 à l'Exposition internationale de Paris.
Il a réalisé le buste de Marcel Proust exposé dans le hall du Grand Hôtel de Cabourg, ceux de Victor Hugo commandé par la ville de San Francisco, de Malher, Clémenceau, Puvis de Chavannes... Après la Première Guerre mondiale, il se consacre aux monuments de guerre, et réalise des commandes officielles, notamment en 1926 un bas-relief pour le ministère de la Guerre à Paris. En 1927, il sculpte un bas-relief à la gloire de Pétrarque sur sa maison de Fontaine-de-Vaucluse, l'année suivante un buste de Ronsard entouré des poètes de la Pléiade fut érigé place Marcelin Berthelot à Paris.

ROUSCHOP Anny
Née le 15 septembre 1929 à Maastricht (Limbourg). XX⁰ siècle. Active en Belgique. Hollandaise.
Peintre de genre, figures, portraits, intérieurs, paysages, fleurs, natures mortes, pastelliste, dessinateur.
Elle fut élève des académies de Bruxelles et d'Etterbeek puis eut pour professeurs Albert Philippot et Louis Henno. Elle participe régulièrement à l'exposition *Les Arts en Europe*. Elle montre ses œuvres dans des expositions personnelles depuis 1962. Elle est chevalier de l'Ordre de la couronne depuis 1975.
Ses œuvres lumineuses révèlent l'influence des Primitifs, des maîtres hollandais du XVII⁰ siècle et des impressionnistes.
BIBLIOGR. : In : *Dict. biogr. illustré des artistes en Belgique depuis 1830*, Arto, Bruxelles, 1987.

ROUSE Robert William Arthur
Mort après 1929. XIX⁰-XX⁰ siècles. Britannique.
Peintre de paysages.
Il fut actif de 1882 à 1929 environ. Il a participé à une exposition d'été de la Royal Academy of Arts, en 1914, avec *In the weald of Kent* (Dans la région boisée de Kent).
BIBLIOGR. : In : *Royal Academy Exhibitors 1905-1970*, vol. III, Hilmarton Manor Press, Wiltshire, 1987.
VENTES PUBLIQUES : LONDRES, 27 juin 1978 : *Paysage du Surrey*, h/t (99x150) : **GBP 1 000** – LONDRES, 18 mars 1980 : *Octobre*, h/t (91,5x138) : **GBP 1 400** – STOCKHOLM, 16 mai 1990 : *Bétail dans une prairie au pied d'un moulin à vent*, h/pan. en grisaille (46x61) : **SEK 8 500** – NEW YORK, 21 mai 1991 : *Ombre et soleil ; Vaches dans une prairie au bord d'un ruisseau*, h/t, une paire (50,8x76,8) : **USD 6 050** – LONDRES, 3 juin 1994 : *Pêche dans le ruisseau du moulin* 1888, h/t (101,6x153) : **GBP 4 370**.

ROUSÉE. Voir ROUZÉ

ROUSIN-FRANÇOIS Marie
XX⁰ siècle. Française.
Peintre de portraits.
Elle a participé au Salon des Tuileries à Paris.

ROUSOV Lev
Né en 1926. Mort en 1987. XX⁰ siècle. Russe.
Peintre de portraits, nus.
Il fréquenta l'école des Beaux-Arts de Leningrad. Il fut membre de l'Association des Peintres de Leningrad. Depuis 1948 il a participé à des expositions nationales et internationales.
MUSÉES : BRATISLAVA (Gal. Nat.) – DRESDE (Gal. Nat.) – KIEV (Mus. des Beaux-Arts) – MOSCOU (Gal. Tretiakov) – MOSCOU (min. de la Culture) – OSAKA (Gal. d'Art Contemp.) – RIGA (Mus. des Beaux-Arts) – SAINT-PÉTERSBOURG (Mus. russe) – SAINT-PÉTERSBOURG (Mus. acad. des Beaux-Arts) – SAINT-PÉTERSBOURG (Mus. d'Hist.) – VOLOGDA (Mus. des Beaux-Arts).
VENTES PUBLIQUES : PARIS, 25 mars 1991 : *La petite fille* 1956, h/t (40x35) : **FRF 12 500** ; *Au café* 1958, h/isor. (120x90) : **FRF 17 000**.

ROUSSAUX Franz. Voir **ROUSSEAU Franz**

ROUSSAUX Jakob ou **Franz Jakob**. Voir **ROUSSEAU**

ROUSSE Adolphe Marie Ernest
Né le 19 septembre 1844 à la Plaine (Loire-Atlantique). Mort en 1887 à Pornic (Loire-Atlantique). XIXᵉ siècle. Français.
Peintre de marines et aquarelliste.
Élève de Pradelles. Il débuta au Salon de 1879. Adolphe Rousse paraît avoir beaucoup voyagé ; on trouve dans son œuvre la représentation de sites du Brésil, de la Plata, du Portugal.
MUSÉES : NANTES (Mus. des Beaux-Arts) : *L'entrée du Port de Pornic, un soir d'automne*, aquar.
VENTES PUBLIQUES : PARIS, 15 fév. 1985 : *La baie de Montevideo ; Voilier devant Buenos Aires* 1881, aquar., une paire (24x44 et 21x43) : **FRF 11 500** – MONACO, 2 juil. 1993 : *Arrivée d'un paquebot à Rio de Janeiro* 1887, aquar. (44x61) : **FRF 9 990**.

ROUSSE Georges
Né en 1947 à Paris. XXᵉ siècle. Français.
Peintre, dessinateur, aquarelliste, auteur d'interventions, technique mixte.
Grâce à des bourses, notamment le prix de Rome, il séjourna à la Villa Medicis à Rome en 1986-1987, à l'International Center of photography de New York l'année suivante. Il vit et travaille à Paris.
Il participe à de nombreuses expositions collectives : 1985 musée Siebu de Tokyo, Maison des Arts de Belfort ; 1986 Museum of New Mexico, Guggenheim Museum de New York ; Stedelijk Museum d'Amsterdam, Palazzo Reale à Milan ; 1988 Biennale de Venise, musée d'Art contemporain de Prato, Barbican Art Gallery de Londres, Kunstmuseum de Lucerne. Il montre ses œuvres dans des expositions personnelles : 1982 Bibliothèque nationale de Paris ; 1983 Capc musée d'Art contemporain de Bordeaux ; 1983, 1984, 1985 galerie Farideh Cadot à Paris ; 1984 musée municipal de La Roche-sur-Yon ; 1985 musée des Beaux-Arts d'Orléans, San Francisco, Vienne et Montréal ; 1986, 1987, 1988 galerie Farideh Cadot à New York ; 1987 Londres, Bristol, Milan ; 1988 Institut français d'Innsbruck, Caisse nationale des monuments historiques à Paris ; 1993 musée national d'Art moderne de Paris ; 1994 Ofac – Hôtel Huger à La Flèche ; 1998 Paris, galerie Durand-Dessert. Photographe pour un laboratoire à ses débuts, il en vient à créer lui-même le cadre de ses photographies. Il intervient alors dans des lieux désaffectés, aux murs marqués par le temps, avec des espaces picturaux conçus à partir d'esquisses, d'aquarelles, de dessins. Peignant à ses débuts des personnages hirsutes sur les murs, des graffitis, il évolue avec des espaces abstraits, dans lesquels il intègre des lettres géantes, qui jouent avec la perspective et la troublent. Il met en scène des illusions d'optique, les plans, les volumes se reflétant, se confondant les uns aux autres. Dans un deuxième temps, il mémorise cet endroit éphémère investi par la peinture, photographiant l'ensemble, et présente au public les cibachromes aux importantes dimensions de ces lieux d'artifice, « illusionnistes », où la lumière joue un rôle essentiel. ∎ L. L.
BIBLIOGR. : *Louis Cane – Georges Rousse*, Eighty, Charenton, 1984 – Catalogue de l'exposition : *Georges Rousse*, musée d'Orléans, 1985 – *Georges Rousse suivi d'un extrait des Chants de Maldoror*, Actes Sud, Le Méjean, mai 1986 – Catalogue de l'exposition : *Georges Rousse*, Arnolfini, Third Eye Center, Glasgow, 1987 – in : *L'Art moderne à Marseille. La collection du Musée Cantini*, Marseille, 1988 – Catalogue de l'exposition : *Georges Rousse – Chemin 1981-1987*, Paris Audiovisuel, 1988 – in : *L'Art du XXᵉ s.*, Larousse, Paris, 1991 – Bernard Muntaner : *Une Œuvre de Georges Rousse*, coll. Iconoclaste, B. Muntaner, Paris, 1993 – Catalogue de l'exposition : *Georges Rousse*, coll. Photographes contemp., Centre Georges Pompidou, Paris, 1994 – *Georges Rousse 1892-1994*, Actes Sud, Arles, IAPIF, association Information Arts Plastiques en Île-de-France, Centre photographique d'Île-de-France, Paris, Musées de la cour d'or, Metz, 1994.
MUSÉES : LILLE (FRAC) : *Sans titre* – MARSEILLE (Mus. Cantini) : *Sans titre*.
VENTES PUBLIQUES : PARIS, 14 fév. 1991 : *Mur de brique* 1984, photo. (110x139) : **FRF 14 500** – PARIS, 8 oct. 1991 : *Sans titre* 1984, photocibachrome (122x160) : **FRF 16 000** – PARIS, 18 oct. 1992 : *Embrasure VIII* 1987, cibachrome sur alu. (124x150) : **FRF 22 000** – PARIS, 24 juin 1994 : *Autoportrait* 1984, cibachrome : **FRF 7 500** – PARIS, 16 mars 1997 : *Sans titre* 1983, cibachrome (147x118,5) : **FRF 20 000** – PARIS, 18 juin 1997 : *Réma-*

nence I 1988, cibachrome (156,5x124) : **FRF 21 500** – PARIS, 20 juin 1997 : *Escalier de Biennale* 1982, cibachrome (127x156) : **FRF 26 000**.

ROUSSE Robert William Arthur
XIXᵉ siècle. Actif à Londres. Britannique.
Peintre de paysages et de portraits.
Membre de la Society of British Artists. Il exposa à Londres, notamment à la Royal Academy et à Suffolk Street à partir de 1882.
VENTES PUBLIQUES : PARIS, 27 avr. 1897 : *Fin d'une journée après l'averse* : **FRF 305** – LONDRES, 13 juin 1910 : *La retraite du héron* 1889 : **GBP 11** – LONDRES, 15 jan. 1974 : *Paysage du Surrey* : **GBP 50**.

ROUSSEAU
Né dans la seconde moitié du XVIIᵉ siècle à Paris. XVIIᵉ-XVIIIᵉ siècles. Français.
Sculpteur.
Père de Franz Rousseau. Il se fixa à Bonn en 1717 et travailla à la cour du prince-évêque.

ROUSSEAU Adrien
XIXᵉ siècle. Français.
Peintre de paysages animés, paysages.
A peint en forêt de Fontainebleau.
MUSÉES : CARPENTRAS.
VENTES PUBLIQUES : PARIS, oct. 1945-juil. 1946 : *Paysage* : **FRF 5 500** – VERSAILLES, 18 mars 1990 : *Paysages animés*, deux h/pan. (17,5x36) : **FRF 6 500**.

ROUSSEAU Albert
Né en 1908. Mort en 1982. XXᵉ siècle. Canadien.
Peintre de figures, nus, paysages.
Il a surtout peint les paysages typiques du Québec.

A. ROUSSEAU

VENTES PUBLIQUES : MONTRÉAL, 18 déc. 1984 : *Village*, h/t (91x120) : **CAD 3 000** – MONTRÉAL, 17 oct. 1988 : *Bernard, baie des Français* 1960, h/pan. (76x122) : **CAD 1 900** – MONTRÉAL, 1ᵉʳ mai 1989 : *Saint Siméon*, h/t (46x61) : **CAD 1 900** – MONTRÉAL, 30 oct. 1989 : *Automne*, h/pan. (20x25) : **CAD 990** – MONTRÉAL, 30 avr. 1990 : *Baie Notre-Dame*, h/t (51x61) : **CAD 1 760** – MONTRÉAL, 5 nov. 1990 : *Nu au repos*, h/t (61x91) : **CAD 825** – MONTRÉAL, 4 juin 1991 : *Maisons à la campagne*, h/pan. (40x49,5) : **CAD 1 500** ; *Notre Dame des Laurentides*, h/pan. (40,6x50,8) : **CAD 2 200** – MONTRÉAL, 6 déc. 1994 : *Rue Saint-Gabriel à Québec*, h/t (50,8x61) : **CAD 1 500** – MONTRÉAL, 5 déc. 1995 : *La Gaspésie* 1965, h/t (45,6x61) : **CAD 1 700**.

ROUSSEAU Alexandre. Voir **ROUSSEAU DE CORBEIL**

ROUSSEAU Alfred Émile. Voir **ROUSSEAUX Émile Alfred**

ROUSSEAU Alphonse
XIXᵉ siècle. Actif à Paris. Français.
Peintre de portraits.
Il exposa au Salon de Paris de 1835 à 1849, des portraits, des paysages et des natures mortes.

ROUSSEAU André Maurice
Né le 28 juin 1893 à Paris. Mort en novembre 1980. XXᵉ siècle. Français.
Peintre de paysages, natures mortes, fleurs.
Fils d'un dessinateur d'ameublement, lui-même fut ferronnier d'art et décorateur d'intérieur. Peintre autodidacte, depuis 1958 à Paris, il a participé au Salon des Artistes Français, dont il fut membre sociétaire. Il exposa aussi à quelques autres Salons, dont celui des Indépendants.
Il était surtout peintre de fleurs.

ROUSSEAU Antoine
XVIIᵉ siècle. Français.
Graveur sur bois.
Il a sculpté un *Christ en croix*, pour l'Hôtel-Dieu de Meaux, en 1643.

ROUSSEAU Antoine
XVIIᵉ siècle. Français.
Peintre.
Actif à Paris, peintre ordinaire à la cour de France au service de la veuve de Louis XIII. Il fut l'ami de Philippe de Champaigne.

ROUSSEAU Antoine. Voir aussi **ROUSSEAU Jules Antoine**

ROUSSEAU Charles
Né vers 1691. Mort le 10 octobre 1747 à Paris. XVIIIe siècle. Français.
Sculpteur.
Fils du sculpteur Jacques Rousseau. Actif à Paris, Charles Rousseau se maria à Saint-Germain-l'Auxerrois, le 9 juillet 1715, avec Magdeleine Mencie. La qualité de « sculpteur du roi » lui est donnée dans l'acte de mariage, ainsi qu'à son père. On cite également, en 1706, sur le registre de la paroisse de Saint-Roch un Jean-Baptiste Roussel, maître sculpteur qui paraît pouvoir être de la même famille.

ROUSSEAU Charles
Né en 1862 à Bruges. Mort en 1916. XIXe-XXe siècles. Belge.
Peintre d'histoire, scènes de genre, portraits, architectures, paysages.
Il fut élève de l'académie des Beaux-Arts de Bruges, où il fut nommé professeur en 1894.

[signature: Ch Rousseau]

Musées : BRUGES : *Samson et Dalida – Rapiéçage.*
Ventes Publiques : ANVERS, 10 mai 1979 : *Dentellière dormant* 1903, h/t (44x55) : BEF 32 000 – NEW YORK, 25 fév. 1988 : *Dans l'atelier* 1888, h/t (70,7x56,5) : USD 4 400.

ROUSSEAU Claude
Né vers 1880 dans le Morvan. XXe siècle. Français.
Peintre.
Il fut ami du peintre Louis Charlot. Sa peinture est réaliste.

ROUSSEAU Clément
Né le 2 novembre 1872 à Saint Maurice-La-Fougereuse (Deux-Sèvres). XIXe-XXe siècles. Français.
Sculpteur, décorateur.
Il fut élève de Léon Morice. Il vécut et travailla à Neuilly. Il exposa à Paris au Salon des Artistes Français, à partir de 1921.
Ventes Publiques : PARIS, 6 fév. 1984 : *Le marchand de livres d'occasion*, bronze, patine antique et ivoire (H. 22) : FRF 7 000.

ROUSSEAU Delphine, née **Guiot**
Née au XIXe siècle à Paris. XIXe siècle. Française.
Peintre.
Elle eut pour professeur Desbrosses. En 1865 et 1868, elle exposa au Salon des natures mortes. Le Musée de Toul possède de cette artiste *Un quartier de lune*.

ROUSSEAU Edmé
Né le 1er juin 1815 à Paris. Mort le 15 janvier, ou juillet, 1868 à Paris. XIXe siècle. Français.
Peintre-miniaturiste.
Élève d'Augustin, de Picot et de Meuret. De 1833 à 1857, il figura au Salon avec des miniatures. Ses ouvrages sont nombreux.
Musées : COMPIÈGNE (Mus. Vivenel) : *Portrait du roi de Rome,* parmi les onze miniatures – deux autoportraits.
Ventes Publiques : PARIS, 10 juin 1938 : *Portraits de jeunes femmes,* deux toiles : FRF 100 – PARIS, 15 nov. 1948 : *Femme décolletée en robe noire,* miniat. : FRF 1 000 – PARIS, 30 oct. 1950 : *Portraits d'homme et de femme,* deux miniat. : FRF 4 500 – PARIS, 21 déc. 1992 : *Jeune fille sur la terrasse* 1849, h/t (73x59) : FRF 13 000.

ROUSSEAU Émile Alfred. Voir **ROUSSEAUX**

ROUSSEAU Émile François
Né le 1er novembre 1853 à Talence (Gironde). XIXe-XXe siècles. Actif à Paris. Français.
Aquafortiste.
Élève de Raphaëlli. Il expose, depuis 1908, aux Artistes Français, dont il est sociétaire, mention honorable en 1913.

ROUSSEAU Emmanuel
Né au XIXe siècle à Paris. XIXe siècle. Français.
Peintre de genre.
Élève de C. Rousseau et de Jules Lefebvre. Il figura au Salon des Artistes Français ; mention honorable en 1893.
Ventes Publiques : LONDRES, 21 mars 1984 : *nature morte aux instruments musicaux* 1888, h/t (168x212) : GBP 7 500.

ROUSSEAU Étienne Pierre Théodore. Voir **ROUSSEAU Théodore**

ROUSSEAU Fernande
Née le 19 décembre 1913 à Biesmes (Namur). Morte le 28 octobre 1963 à Obourg. XXe siècle. Belge.
Peintre de portraits, paysages, natures mortes, aquarelliste.
Elle fut élève de l'académie des Beaux-Arts de Mons sous la direction de Louis Busseret et de l'Institut des Beaux-Arts d'Anvers dans les ateliers d'Opsomer et Saverys. Elle séjourna à Paris, où elle fréquenta l'atelier d'Othon Friesz. Elle est membre des Artistes professionnels de Belgique, des Artistes du Hainaut, de l'Union des femmes peintres et sculpteurs à Paris.
Elle a exposé en Belgique, à Paris, et une fois à Moscou.
Elle réalise des œuvres rigoureusement composées, privilégiant à la fin de sa vie le rendu des volumes.
BIBLIOGR. : Paul Caso : *Fernande Rousseau – une double sensibilité,* Fédération du Tourisme et Service des arts plastiques de la province de Hainaut, Mons, 1991.

ROUSSEAU Franz ou **Johann Franz,** ou par erreur **Peter,** ou **Roussaux**
Né vers 1717 à Bonn (?). Mort le 2 septembre 1804 à Bonn. XVIIIe siècle. Allemand.
Peintre et aquafortiste.
Père de Jakob R. Il fut peintre à la cour du prince-évêque. Le Musée Rhénan de Cologne conserve de lui *Fête costumée au théâtre de la cour de Bonn.*

ROUSSEAU Franz Jakob. Voir **ROUSSEAU Jakob**

ROUSSEAU Gabriel. Voir **GABRIEL-ROUSSEAU**

ROUSSEAU Georges
Né à Paris. XXe siècle. Français.
Peintre, dessinateur.
Il a participé au Salon d'Automne à Paris.

ROUSSEAU Henri
Né à Paris. XIXe siècle. Français.
Peintre de genre, portraits.
Élève d'Abel de Pujol. Il figura au Salon à partir de 1848.

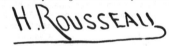

[signature: H. Rousseau]

Musées : AJACCIO : *Deux lapins grignotant des feuilles de choux.*
Ventes Publiques : PARIS, 10 mai 1985 : *Le vieux tombeau à Tlemcen* 1887, h/pan. (45x55) : FRF 70 000.

ROUSSEAU Henri Emilien
Né le 17 décembre 1875 au Caire, de parents français. Mort le 28 mars 1933 à Aix-en-Provence (Bouches-du-Rhône). XIXe-XXe siècles. Français.
Peintre de scènes typiques, paysages, peintre à la gouache, aquarelliste, dessinateur, illustrateur. Orientaliste.
Il fut élève de Gérôme. Grâce à une bourse de voyage reçue en 1900 il visita d'abord la Hollande et la Belgique, puis l'année suivante l'Espagne, la Tunisie et l'Algérie. Il retourna en Afrique du Nord plusieurs fois avant la Première Guerre mondiale. De 1920 à 1932, il a travaillé au Maroc.
Il exposa à Paris, au Salon des Artistes Français, participa à des expositions en Belgique, Hollande, Angleterre, Suède, Brésil, Argentine, et au Japon.
Ses sujets de prédilection sont des scènes de la vie nomade, des mouvements de cavaliers, les vastes paysages, inspirés d'Afrique du Nord ou de la Camargue.

[signature: Henri Rousseau / Henri Rousseau]

BIBLIOGR. : Bulletins de l'Association Henri Rousseau, Paris, 1994 et 1995.
Musées : AMIENS – CHAMBÉRY (Mus. des Beaux-Arts) : *Monastir – La Kasbah* – DINAN – NANTES : *Messe basse* – PARIS (Mus. du Louvre) – PAU – SAINT-QUENTIN – UZÈS – VERSAILLES.
Ventes Publiques : PARIS, 19 déc. 1932 : *La Chasse au faucon ; Le Renseignement,* les deux : FRF 3 400 – PARIS, 22 jan. 1937 :

Coin de marché algérien: FRF 4 050 – Paris, 22-23 juin 1942 : *Le Passage du gué*: FRF 8 700 – Paris, 19 fév. 1945 : *Arabe à cheval dans une rue d'Orient*: FRF 40 500 – Paris, 16 mai 1949 : *Campement arabe*: FRF 24 000 – Paris, 12 mars 1951 : *Environs d'Aix*, aquar.: FRF 4 000 – Paris, 16 mars 1955 : *Cavaliers arabes passant un gué*: FRF 56 000 – Milan, 10 déc. 1970 : *Les Gardians*: ITL 1 000 000 – Berne, 6 mai 1972 : *Scène de moisson*: CHF 3 800 – Paris, 8 déc. 1976 : *Cavaliers arabes traversant un oued* 1928, h/t (46x55): FRF 10 000 – Tours, 18 avr. 1977 : *Cavaliers arabes*, h/t (38x56): FRF 9 000 – Paris, 16 mars 1979 : *Cavaliers arabes auprès d'une muraille* 1922, h/t (60x81): FRF 11 500 – Paris, 22 fév. 1980 : *Fantasia*, gche (48x61): FRF 4 200 – Versailles, 29 nov. 1981 : *Scène orientale* 1904, h/bois (64x55): FRF 52 000 – Londres, 18 mars 1983 : *Arabes rentrant de la chasse*, h/t (53,2x44,4): GBP 7 500 – Monte-Carlo, 29 nov. 1986 : *La Bocca près de Cannes*, aquar. et reh. de blanc (18,5x28): FRF 16 000 – Londres, 3 déc. 1986 : *Une citadelle* vers 1893, h/cart. mar./pan. (47,5x32): GBP 32 000 – Paris, 25 juin 1987 : *Chasse au lévrier* 1924, h/t (54x73): FRF 125 000 – Londres, 24 juin 1988 : *Partie de chasse en Arabie*, h/t (43x55,3): GBP 7 150 – Amsterdam, 16 nov. 1988 : *Vue de Hollande* 1902, h/t : NLG 6 670 – Paris, 17 mars 1989 : *Les Marchands de chevaux*, aquar. (47,5x63,5): FRF 18 000 – Londres, 7 juin 1989 : *Scène de rue d'un village oriental*, h/t (32x24): GBP 2 200 – Londres, 4 oct. 1989 : *Cavaliers arabes dans le désert* 1924, h/t (59x80): GBP 8 800 – Stockholm, 15 nov. 1989 : *Chevaux arabes à l'abreuvoir* 1915, h. (98x130): SEK 67 000 – Sceaux, 11 mars 1990 : *Cavalier*, h/pan. (18x14): FRF 29 000 – Londres, 30 mars 1990 : *Cavalier arabe*, fus. et aquar. avec reh. de blanc (56,5x44,5): GBP 1 760 – Paris, 6 avr. 1990 : *Les Cavaliers du désert*, h/pan. (46x37,5): FRF 100 000 – Paris, 27 avr. 1990 : *Noce arabe en Tunisie* 1903, h/t (82,5x100): FRF 570 000 – Paris, 22 juin 1990 : *Cavaliers arabes et troupeau* 1926, aquar. et gche/pap. bistre (60x46,5): FRF 46 000 – New York, 23 mai 1990 : *La Chasse au faucon* 1925, h/t (50,2x65,4): USD 18 700 – Paris, 8 avr. 1991 : *Les Cavaliers* 1925, h/t (54x73,5): FRF 100 000 – New York, 22 mai 1991 : *Cavaliers dans le désert* 1923, h/t (54,6x72,4): USD 18 700 – Paris, 13 avr. 1992 : *Caïd fauconnier à cheval*, aquar. et fus. (61x47): FRF 42 000 – New York, 16 juil. 1992 : *Course en Camargue* 1929, aquar., gche et fus./pap. (48,3x63,5): USD 1 430 – Paris, 7 déc. 1992 : *Campement arabe* 1922, h/t (73x100): FRF 80 000 – Paris, 5 avr. 1993 : *Cavalier*, h/pan. (16x12): FRF 8 000 – Paris, 24 juin 1994 : *Cavaliers arabes*, cr. gras et aquar. (47,5x63,5): FRF 9 500 – Calais, 3 juil. 1994 : *Cavalier berbère*, h/pan. (16x12): FRF 12 500 – New York, 20 juil. 1994 : *Le Marché aux chevaux*, gche, aquar. et fus./pap. (48,9x62,9): USD 3 450 – Londres, 16 nov. 1994 : *Chasse au faucon*, h/t (49x65): GBP 26 450 – Paris, 12 déc. 1994 : *Les Ardèchois*, aquar. (24,5x38): FRF 4 900 – New York, 16 fév. 1995 : *Cavaliers arabes au bord de la mer*, h/t (54,6x73): USD 17 250 – Paris, 13 mars 1995 : *Halte de cavaliers sur les hauts plateaux*, h/pan. (46x55): FRF 52 000 – Paris, 11 déc. 1995 : *Chasse aux flamants sur le lac de Tunis* 1914, h/t (81x116): FRF 235 000 – Paris, 25 juin 1996 : *Le Pacha et son porte-étendard*, aquar. et gche (63x48): FRF 45 000 – Paris, 14 oct. 1996 : *Cavaliers sur la plage*, h/t (54x73): FRF 87 000 – Paris, 8 déc. 1996 : *Caïd à cheval et son serviteur*, h/t (65x54): FRF 115 000 – Paris, 17 nov. 1997 : *Caïd à cheval et son porte-étendard*, h/pan. (46x38): FRF 95 000 – Londres, 21 mars 1997 : *Le Combat* 1924, h/t (54,5x72,5): GBP 7 820 – Paris, 10-11 juin 1997 : *Cavaliers au bord du Lac de Tunis*, h/t (54,3x65): FRF 100 000.

ROUSSEAU Henri Julien Félix, dit le Douanier

Né le 21 mai 1844 à Laval (Mayenne). Mort le 2 septembre 1910 à Paris. XIXᵉ-XXᵉ siècles. Français.

Peintre de compositions à personnages, compositions allégoriques, scènes animées, figures, portraits, paysages, natures mortes.

Il était né lyrique. Il reçut providentiellement un sens merveilleux de la couleur, des rapports possibles des couleurs entre elles. Ce sont les poètes qui ont assuré la fortune de Rousseau, mais avant ces poètes des premières années du vingtième siècle, un peintre, le plus raisonneur, le plus logicien des peintres de son temps, Paul Signac, s'était avisé que le pauvre et obscur Henri Rousseau, ce chétif bonhomme de Plaisance, était authentiquement peintre, sans avoir jamais appris à peindre, ce pourquoi il l'introduisit au seul Salon où il était possible de le faire exposer, le Salon des Indépendants, alors que Rousseau, souhaitait, sans trop d'espoir, figurer au Salon des

Artistes Français, le Salon officiel, le Salon des médailles, le Salon de la République française, le Salon des académiciens, le « Salon de Monsieur Bouguereau », comme disait le lettré Cézanne, lui aussi ambitieux d'y exposer, même sans l'innocence du douanier. Il faudrait ajouter que ceux qui s'attachèrent à faire sonner plus haut le nom de Rousseau n'ont jamais admiré le douanier de Plaisance pour sa maladresse, pour son ignorance, non plus que pour sa balourdise d'homme ; ils ont voulu hausser Rousseau pour son sens de la grandeur ; ils l'ont aimé pour quelques vertus authentiquement picturales ; ils l'ont aimé, cet ignorant, pour sa quête naïve mais supra-consciente des maîtres dont il avait besoin et qu'il allait interroger au Louvre où on le trouvait fasciné par l'étude des contrastes de Paolo Uccello, sans même être capable de retenir ce nom. Mais Rousseau est entré dans la légende. Alors, il faut tout montrer, tout expliquer.

Un critique, Charles Chassé, a écrit de nombreux articles et tout un livre pour contester la valeur de Rousseau en maltraitant les défenseurs de Rousseau. La position de Charles Chassé est bien singulière s'il accuse à la fois Alfred Jarry, Guillaume Apollinaire et moi-même d'avoir trompé le public sur la qualité de Rousseau tout en nous moquant du bonhomme populaire qu'un jour je nommai le Vieil Ange de Plaisance. Charles Chassé n'attaque pas Paul Signac et c'est ce qui, d'abord, affaiblit sa critique. Je le répète : avant que Jarry lui-même et Guillaume Apollinaire et moi eussions seulement pu paraître, Paul Signac, sans bruit, sans le moindre éclat, introduisait Rousseau peintre parmi les peintres. Il importe peu que le Douanier ait été, par bien des côtés, un assez pauvre type et que ce pauvre type qui peignait des tableaux dignes qu'on les admire se soit considéré comme l'égal des plus grands. C'était sans vice aucun. Le père Rousseau tenait pour naturel qu'un artiste fût un grand artiste. Il ne concevait pas la médiocrité. Des méchants lui ont joué des tours ; il a été victime de farces odieuses ; on a organisé dans son atelier la visite d'un faux ministre. Tant pis pour les méchants drôles qui se donnèrent cet affreux plaisir. Et tant pis pour les mémorialistes distraits qui, sans savoir qu'ils volaient au secours de Charles Chassé, mirent ces laides comédies au compte de vrais admirateurs du maladroit Rousseau. Jamais le poète Maurice Chevrier ne se prêta à pareille vilenie.

Henri Rousseau, dit le douanier, était lyrique et avait le sens de la grandeur. On a pu dire qu'il avait, peintre du genre épique, traité des sujets idiots. C'est à voir. Une *Chasse au tigre* ou *La Fraternité universelle*, ça peut être aussi bien quelque chose qui tente E. Delacroix ou le dessinateur de la page en couleurs du *Petit Journal illustré*. Le vieux Rousseau (il n'est mort qu'à soixante-six ans, mais il « faisait » vieux depuis longtemps) avait l'âme des gens de son milieu qui décorent leur intérieur ou leur atelier d'artisan avec ces premières pages en couleurs du *Petit Journal illustré*. Oui, mais il concevait un tableau de genre, lui ignorant, lui maladroit, comme le pouvait concevoir E. Delacroix. Il dessinait tant bien que mal et il peignait splendidement. Lorsque tout le bruit que nous fîmes aux alentours de 1908, commença de porter loin le nom de Rousseau, l'un des plus jeunes peintres que nous avions d'excellentes raisons de tenir pour l'un des maîtres de l'avenir, j'ai nommé André Derain, grommela, boudeur : « Alors, quoi ? C'est le triomphe des imbéciles ? » Il employait un terme plus bref, plus vif, style d'atelier. André Derain fonde tout sur l'intelligence, ou du moins, éprouvant d'immédiates sensations, il veut que tout soit contrôlé par l'intelligence raisonnante. Mais aujourd'hui André Derain fait, sans plus discuter, partie des Amis de Rousseau. Le vieux est mort, le dangereux exemple n'est plus à redouter et, que voulez-vous, idiot ou pas, mal fichu et superbement établi, un tableau de Rousseau, comme c'est la bonne peinture ! La légende s'est emparé de Rousseau et l'on ne connaît qu'à demi la vie de Rousseau. Il n'a jamais été douanier, rien que préposé à l'Octroi de Paris, à la Poterne de Montrouge. Il a prétendu avoir fait, musicien d'un régiment de la ligne, la campagne du Mexique. On n'a rien retrouvé aux archives du Ministère de la Guerre. On a dit et répété que les arbres d'un si surprenant déploiement et qui font la splendeur de tant de compositions de plein air ont été copiés, non sans heureuse déformation, sur les bois gravés du *Magasin pittoresque*. En ce cas, Rousseau se serait inspiré de la même façon que le Rimbaud du *Bateau ivre*. Mais Rousseau était natif de Laval, il avait à Angers des parents qu'il dut visiter souvent. M. Becq, ancien maire de Laval, créateur de la salle Rousseau au musée de la ville, celui à qui l'on

doit la plaque figurant sur la vieille tour où Rousseau vit le jour, m'a confié avoir toujours pensé que Rousseau peintre d'arbres, Rousseau qui, je l'ai dit, savait si bien reconnaître au musée ce dont sa nature avait besoin, devait avoir longuement étudié les « verdures » des tapisseries d'Angers. Quand j'ai connu Henri Rousseau, dans son médiocre atelier de Plaisance, il était, pour ce quartier-là, inspecteur de la vente du *Petit Parisien*, l'une de ses principales ressources. Il faisait aussi, à bas prix, des portraits de boutiquiers, en même temps qu'il donnait aux enfants de ces boutiquiers des leçons de solfège, et de diction. Il produisait ses élèves aux cours des soirées dont on a tant parlé, soirées dont chacune le laissait si pauvre pour plusieurs semaines, à moins que de le dépouiller si survenait une de ces bonnes âmes toujours prêtes à échanger contre une grande toile six litres de vin blanc et une livre de gâteaux secs. Tel était le Douanier que pour achever de peindre au naturel, il faudrait montrer en proie à des femmes généralement assez laides, alléchées par la pension d'ancien préposé à l'Octroi et dont, la Providence est parfois bonne, il se délivrait inconsciemment en abrutissant les mégères par quelques-unes de ces complications sentimentales dont le petit peuple n'est pas plus exempt que le grand monde. Les malheurs et les espoirs amoureux de Rousseau lui ont inspiré *Le Rêve*, outre de puissants portraits, durs et bouleversants comme certains primitifs. L'une de ces effigies féminines, acquises par Picasso encore pauvre, à bas prix, mais une fortune alors pour Picasso, ornait l'atelier du Malaguène ce soir que nous offrîmes à Rousseau, dans un style Rousseau, bien sûr, puisqu'on voulait lui faire plaisir et que nous n'étions pas stupides, ce banquet dont M. Charles Chassé et d'autres ont écrit qu'il fut une basse moquerie. Nous avons bien aimé Rousseau. Nous l'avons aimé et nous honorons toujours son œuvre. C'est pour le style de cet œuvre, pour sa grandeur et pour ce qu'un tel œuvre décèle d'intense poésie dans sa naïveté. Mais ce ne sont pas les premiers amis de Rousseau, ses opiniâtres défenseurs qui peuvent être tenus pour responsables du snobisme de l'Art naïf. On n'a rien contre l'Art naïf puisque l'on a porté si haut Rousseau ; on attend, avec plus ou moins de confiance, le miracle n'étant pas quotidien, que surgisse un nouveau Douanier d'entre les naïfs qui l'ont suivi et qui ont bien le droit de peindre comme de simples hors-concours. C'est en 1886 que Rousseau exposa pour la première fois au Salon des Indépendants, dans toute sa nouveauté héroïque. J'ai montré Signac l'y introduisant. Rousseau dut attendre plus de dix ans pour trouver un admirateur ayant des vertus de propagandiste : ce fut Alfred Jarry. Hélas ! comment des malicieux, doublés d'aveugles devant l'œuvre d'art, n'auraient-ils pas été tentés de voir dans le comportement de Jarry la dernière facétie de l'inventeur de ce Père Ubu qu'il incarnait si complaisamment ? Jarry compliqua les choses et ce fut quand il conta, devant trop de monde, comment Rousseau avant de peindre son portrait lui prit ses mesures, à la façon d'un tailleur. On a rapporté aussi, et le fait est réel, que Jarry ayant reçu la toile en cadeau, découpa sa silhouette qu'il roula et rangea dans un tiroir, ayant jeté « le fond » à la poubelle. Les excentricités d'un modèle ne prouvent rien contre la valeur du peintre. Les chefs-d'œuvre de Henri Rousseau, dit le Douanier, sont : *La Bohémienne endormie* ; *La Liberté invitant les artistes du monde entier* ; *La Chasse au tigre* ; *La carriole du Père Juniet* ; *Portrait d'enfant* ; *Le Rêve* ; *La Muse et le Poète*. Cette dernière œuvre représente Marie Laurencin au côté de Guillaume Apollinaire. C'est à propos de ce tableau dont il est permis de dire, certes, que les modèles ne sont pas flattés, que le poète d'*Alcools* eut la malice d'écrire : « Des gens prétendent mon portrait n'est pas ressemblant ; comment se peut-il, dès lors, qu'ils m'aient reconnu ? » Là est le miracle : l'esprit domine la plupart des ouvrages de ce Rousseau qui pensait si peu, à moins que de penser à la peinture. A. Derain, d'abord rétif à Rousseau, on l'a vu, soutient que chaque fois que l'on saisit le pinceau il convient qu'on se pose tous les problèmes de la peinture. C'est exactement ce que faisait le Douanier ; toutefois il n'en avait pas une exacte conscience. Certains se scandalisent à l'énoncé des prix obtenus de nos jours par le moindre Rousseau. Mais ils ont tort, car c'est tout simple : les Rousseau sont devenus rares, de nombreux collectionneurs les recherchent, les marchands en profitent. Nous ne fûmes jamais auxiliaires des marchands, et il y paraît ; nous avons bien aimé le Douanier et nous avons admiré comme il le fallait, de cœur et d'esprit, Rousseau, génie innocent.

Il est bien difficile d'écrire de Rousseau, dit le Douanier, quand il est mort et entré dans la gloire, quand son œuvre figure dans les musées. Peut-être suffirait-il de se prononcer aujourd'hui de la sorte : Henri Rousseau, dit le Douanier, fut un peintre sans culture d'aucune sorte, n'ayant jamais appris le métier de peintre, qui peignit comme l'oiseau chante mais avec l'ambition, toute naturelle, de chanter plus haut que l'oiseau. Il ne dessinait pas correctement, il n'avait qu'un sens enfantin de la perspective, mais il possédait miraculeusement le sens de la grandeur, ce qui le porta tout de suite à oser, à côté des scènes familières, de vastes compositions. ■ André Salmon

BIBLIOGR. : Wilhelm Uhde : *Henri Rousseau*, Paris, 1911 – Apollinaire, Maurice Raynal, et divers : *Henri Rousseau le Douanier*, Soirées de Paris, No 20, Paris, 1913 – Th. Däubler : *Henri Rousseau*, Valori Plastici, No 9, Rome, 1920 – Robert Delaunay : *Le Douanier Rousseau*, L'Amour de l'Art, No 7, Paris, 1920 – E. Szittya : *Malerschicksale*, Hambourg, 1925 – Philippe Soupault : *Henri Rousseau le Douanier*, Quatre Chemins, Paris, 1927 – Ad. Basler : *Henri Rousseau dit le Douanier*, Libr. de France, Paris, 1927 – W. Grohmann, in : *Thieme-Becker Künstler Lexikon*, tome 29, Leipzig, 1935 – R. H. Wilenski : *Modern French Painters*, New York, 1940 – Roch Grey, André Salmon : *Henri Rousseau le Douanier*, Drouin, Paris, 1943 – Pierre Courthion : *Henri Rousseau le Douanier*, Genève, 1944 – Apollinaire, Éluard, et divers : *Catalogue de l'exposition commémorative du centenaire de la naissance d'Henri Rousseau le Douanier*, Musée National d'Art Moderne, Paris, 1944 – D. C. Rich, B. Karpel : *Le douanier Rousseau*, Museum of Modern Art, New York, 1946 – Anatole Jakovsky : *La peinture naïve*, Damase, Paris, vers 1947 – Wilhelm Uhde : *Cinq maîtres primitifs*, Daudy, Paris, 1949 – Maurice Raynal : *Le Douanier Rousseau*, Genève, 1949 – Maximilien Gauthier : *Henri Rousseau le douanier*, Paris, 1950 – D. Cooper : *Rousseau*, Braun, Paris, 1951 – Maurice Raynal : *Peinture Moderne*, Skira, Genève, 1953 – Pierre Courthion, in : *Diction. de la peint. mod.*, Hazan, Paris, 1954 – Jean Bouret : *Henri Rousseau, le Douanier*, Ides et Calendes, Neuchâtel, 1961 – Maurice Garçon : *Le Douanier Rousseau accusé naïf*, Quatre Chemins, Paris, 1963 – Oto Bihalji-Merin : *Les peintres naïfs*, Delpire, Paris, vers 1965 – Dora Vallier : *Henri Rousseau*, Flammarion, Paris, 1965 – Jean Boret : *Henri Rousseau*, Ides et Calendes, Neuchâtel, 1961 – Henry Certigny : *Le Douanier Rousseau en son temps. Biographie et catalogue raisonné*, La Bibliothèque des Arts, Tokyo, 1985 – Dora Vallier, Giovanni Arieri : *L'Opere completa di Rousseau il Doganiere*, Rizzoli, Milan, 1969 – in : *Le Douanier Rousseau*, n° hors-série, Beaux-Arts Magazine, Levallois, 1984.

MUSÉES : BÂLE (Kunsthalle) : *La forêt vierge – Portrait d'Apollinaire et de Marie Laurencin* 1909 – BÂLE (Kunstmuseum) : *Le lion ayant faim – Portrait de M. Brummer* 1909 – BUFFALO (Albright Art Gal.) : *Bouquet de fleurs* 1909 – CHICAGO (Art Inst.) : *La cascade* 1910 – CLEVELAND (Mus. of Art) : *Jungle* 1909 – LONDRES (Courtauld Inst.) : *L'Octroi* vers 1900 – LONDRES (Tate Gal.) : *Fleurs* vers 1908 – LONDRES (Nat. Gal.) : *Surpris !* 1891 – MERION (Barnes Foundat.) : *Éclaireur attaqué par un tigre* – MOSCOU (Mus. Pouchkine) : *Cheval attaqué par un jaguar* 1910 – NEW YORK (Metropolit. Mus.) : *Le Printemps dans la vallée de la Bièvre* 1908-1910 – NEW YORK (Mus. of Mod. Art) : *Lion dans la forêt vierge* 1904 – NEW YORK (Mus. of Mod. Art) : *La Bohémienne endormie* 1897 – *Le rêve de Yadwigha* 1910 – NEW YORK (Solomon R. Guggenheim Mus.) : *Joueurs de football* 1908 – *Les artilleurs* vers 1895 – PARIS (Mus. du Louvre) : *La Guerre, ou la Chevauchée de la Discorde* 1894 – *La carriole du Père Juniet* 1908 – *La charmeuse de serpents* 1907 – *L'Été, le pâturage* – PARIS (Mus. d'Orsay) : *Portrait de la première femme de l'artiste* vers 1886-1888 – *Portrait de femme* vers 1893-1896 – *Les représentants des puissances étrangères venant saluer la République en signe de paix* 1907 – PARIS (Mus. de l'Orangerie) : *L'orage sur la mer – La falaise – Une noce à la campagne – Pêcheurs à la ligne* 1909 – PRAGUE (Gal. Nat.) : *Moi-même, portrait-paysage* 1890 – SAINT-PÉTERSBOURG (Mus. de l'Ermitage) : *Combat de tigre et de buffle* 1908 – *Jardin du Luxembourg, monument Chopin*

1908-1909 – *A la Porte de Vanves* vers 1909 – *Forêt tropicale* – Tokyo (Mus. d'Art Mod.): *La liberté invitant les artistes à prendre part à la 22e exposition des Artistes indépendants* 1906 – Washington D. C. (Nat. Gal.): *La Jungle équatoriale* 1909 – *Rendez-vous dans la forêt* 1889 – Winterthur: *Pour fêter le bébé* 1903 – Zurich (Kunsthaus): *Promenade dans la forêt* 1886-1890 – *Portrait de Pierre Loti* 1910.

Ventes Publiques: Paris, 30 mai 1921: *Portrait de M. Brummer*: **FRF 11 400**; *L'Enfant à la poupée de carton*: **FRF 9 000**; *La Femme en rouge dans la forêt*: **FRF 26 000**; *Vue de Malakoff*: **FRF 15 600**; *La promenade sous les arbres*: **FRF 17 000** – Paris, 28 oct. 1926: *La bohémienne endormie*: **FRF 520 000** – Paris, 31 mars 1927: *Les quatre saisons*, quatre toiles: **FRF 132 000** – Paris, 29 avr. 1927: *Paysage à Pontoise*: **FRF 27 000**; *L'enfant aux roches*: **FRF 35 000** – Paris, 16 déc. 1927: *Portrait de M. Brummer*: **FRF 98 100**; *Paysage de banlieue*: **FRF 39 000** – Paris, 27 avr. 1929: *Le canal*: **FRF 28 000** – Paris, 28 oct. 1937: *Le Jardin*: **FRF 30 200** – Paris, oct. 1945-juil. 1946: *La petite église*: **FRF 150 500** – Paris, 20 juin 1947: *Chemineau sur une route*: **FRF 120 000** – Genève, 6 mai 1950: *Le pêcheur à la ligne*: **CHF 3 600** – Stuttgart, 10 mai 1950: *Lac Daumesnil, effet d'orage*: **DEM 8 000** – Londres, 26 nov. 1959: *La statue de Diane dans le parc*: **GBP 2 000** – New York, 9 déc. 1959: *Vue de Saint-Cloud*: **USD 25 000** – Londres, 23 nov. 1960: *Les joueurs de football*: **GBP 37 000** – Londres, 28 juin 1961: *Un coin du château de Bellevue*: **GBP 8 000** – Londres, 11 avr. 1962: *Vue des fortifications*: **GBP 14 000** – New York, 14 oct. 1965: *Vue des fortifications, bd Gouvion St-Cyr*: **USD 44 000** – Londres, 30 mars 1966: *Paysage au pêcheur à la ligne*: **GBP 11 000** – Tokyo, 27 mai 1969: *Le parc Montsouris*: **GBP 22 192** – Genève, 12 juin 1970: *Ile Saint-Louis, Notre-Dame de Paris*: **CHF 190 000** – New York, 21 oct. 1971: *Paysage exotique*: **USD 775 000** – Paris, 7 mars 1973: *Frumence Biche en civil*: **FRF 260 000** – New York, 2 mai 1974: *Femme à l'ombrelle dans la forêt exotique* 1907: **USD 325 000** – Londres, 2 juil. 1974: *Le moulin* vers 1896: **GNS 28 000** – Hambourg, 2 juin 1976: *Portrait de Monsieur S.* vers 1898, h/t (40,1x32,5): **DEM 96 000** – Enghien-les-Bains, 2 juin 1977: *La Fuite en Égypte* vers 1885-1888, h/t (27x35): **FRF 41 000** – New York, 10 nov. 1978: *La Guerre* 1895, litho. en noir/pap. rouge (22x32,5): **USD 2 500** – Berne, 22 juin 1979: *La Guerre* 1894, litho./pap. rouge (22x33): **CHF 5 800** – New York, 16 mai 1979: *Portrait de Monsieur S.* vers 1898, h/t (41x33): **USD 40 000** – Tokyo, 14 fév. 1981: *Portrait de Madame S.* vers 1898, h/t (43,5x35,5): **JPY 9 500 000** – New York, 15 nov. 1983: *Vue de l'Île Saint-Louis, prise du port Saint-Nicolas, le soir* vers 1888, h/t (46x55,2): **USD 240 000** – Londres, 15 juin 1984: *La Guerre* 1894, litho./pap. orange (21,4x32,3): **USD 1 700** – Londres, 26 mars 1985: *La promenade aux Buttes-Chaumont* vers 1908, h/t (46x38): **GBP 170 000** – New York, 20 nov. 1986: *Paysage de Saint-Cloud* 1896, h/t mar./cart. (29,9x22,9): **USD 60 000** – Paris, 20 nov. 1987: *Le verger après* 1886, h/t (38x56): **FRF 2 600 000** – Paris, 15 mars 1988: *Le barrage*, h/t (37,5x46): **FRF 2 400 000** – Paris, 20 nov. 1988: *Paysage avec un château* vers 1890-1895, h/t (33x41): **FRF 3 200 000** – Paris, 1er avr. 1990: *Le guéridon fleuri*, h/t (28x20): **FRF 620 000** – Angers, 3 avr. 1990: *Vue de la Bièvre à Gentilly*, h/t (38x46): **GBP 880 000** – Angers, 12 juin 1990: *Nymphe dans la forêt exotique*, h/t (52x38): **FRF 3 950 000** – Londres, 5 oct. 1990: *Rassemblement du bétail*, h/t (54,6x68,9): **GBP 3 520** – Londres, 25 juin 1991: *Vue du parc de Montsouris*, h/t (40,5x30,5): **GBP 385 000** – Paris, 21 oct. 1993: *Tête de femme*, h/t (32x26): **FRF 300 000** – Paris, 26 nov. 1993: *Nature morte aux fruits tropicaux* 1908, h/t (65x81): **FRF 4 500 000** – Londres, 29 nov. 1993: *Portrait de Joseph Brummer (Portrait-paysage)* 1909, h/t (116x88,5): **GBP 2 971 500** – Paris, 14 mars 1994: *La Guerre*, litho./pap. (21,9x28,2): **FRF 10 000** – New York, 11 mai 1994: *Esquisse pour la Vue de l'Île Saint-Louis prise du quai Henri IV*, h/pap./t. (21,9x28,2): **USD 90 500** – Paris, 13 juin 1996: *Paysage avec vue* vers 1909, h/t (40x31): **FRF 400 000** – Paris, 20 juin 1996: *Vue d'un château*, h/pan. (36x49): **FRF 130 000** – Londres, 25 juin 1996: *Le chômeur musicien* vers 1894-1898, h/t (35x27,5): **GBP 91 700** – Paris, 19 juin 1997: *Cavalier arabe dans la jungle désarçonné par un tigre* 1903-1904, h/t (43x65): **FRF 3 050 000** – Londres, 23 juin 1997: *Branche de chêne* vers 1907-1908, pl. et encre/pap. (15,5x10): **GBP 7 820**.

ROUSSEAU J. J. ou Rousseaux
xixe siècle. Actif à Namur de 1829 à 1830. Belge.
Peintre d'histoire, graveur au burin et aquafortiste.

ROUSSEAU Jacques de ou des Rousseaux ou Desrousseaux
Né vers 1600 à Tourcoing. Mort avant le 5 mars 1638 à Leyde. xviie siècle. Hollandais.
Peintre de figures, portraits.
Il fut influencé par Rembrandt.
Musées: Erlangen: *Tête d'études* – La Haye (Mus. Bredius): *Tête d'apôtre* – Rotterdam (Mus. Boymans): *Le père de Rembrandt*.
Ventes Publiques: Berlin, 4-6 oct. 1937: *Buste d'homme*: **FRF 156 000** – Londres, 14 mai 1971: *Portrait du père de Rembrandt*: **GNS 480** – Monte-Carlo, 21 juin 1986: *Saint Jérôme*, h/t (73x63): **FRF 160 000** – New York, 30 jan. 1997: *Hommes et femmes faisant de la musique* 1631, h/t (118,1x104,1): **USD 57 500**.

ROUSSEAU Jacques
Né en 1630 à Paris. Mort le 16 décembre 1693 à Londres. xviie siècle. Français.
Peintre de paysages, d'architectures et graveur à l'eau-forte.
Il commença ses études à Paris, puis alla à Rome. La rencontre qu'il y fit d'Hermann Swanvelt, l'amitié qui en résulta influèrent considérablement sur la carrière de notre artiste. Il épousa la sœur d'Hermann et acquit rapidement la réputation d'habile peintre de paysages et de perspectives. Ses ouvrages, traités avec goût, sont généralement ornés de motifs d'architecture et traités dans le style de Nicolas Poussin. De retour à Paris, il fut fort bien reçu et obtint des travaux dans les principales demeures royales, à Marly, à Saint-Germain-en-Laye, à Versailles. Bien que protestant, il fut, par permission spéciale du roi, admis à l'Académie le 2 septembre 1662. La révocation de l'Édit de Nantes le fit fuir en Suisse. Bien que Louis XIV le rappelât en France, Rousseau alla en Hollande, puis en Angleterre, appelé par le duc de Montague. Il travailla, en collaboration de Charles de la Fosse et de J.-B. Monnoyer à la décoration de Montague House. Il fut aussi employé à la peinture de décoration au Palais de Hampton Court. Le Musée de Versailles possède de lui: *Lambris de la salle de Vénus*.
Ventes Publiques: Londres, 15 déc. 1982: *Paysage d'après l'Antique*, h/t (98x132): **GBP 4 200** – Londres, 10 juil. 1992: *Le joueur de luth avec un vieil homme tenant la partition* 1631, h/t (122x101): **GBP 52 800** – Londres, 20 avr. 1994: *Le changeur de monnaie*, h/t (72x60): **GBP 23 000** – Londres, 3 avr. 1996: *Figures classiques dans un parc ornemental*, h/t (70x106): **GBP 2 070**.

ROUSSEAU Jacques
Né à Paris. Mort le 12 octobre 1714 à Angers. xviiie siècle. Français.
Sculpteur.
Père de Charles R. Il fut sculpteur du Roi et eut son logement au Louvre. Ce fut au cours d'un voyage qu'il mourut à Angers d'où était originaire sa femme, et où il s'était marié en 1688.

ROUSSEAU Jakob ou Franz Jakob ou Roussaux
Né en 1757 à Bonn. Mort le 25 février 1826 à Clèves. xviiie-xixe siècles. Allemand.
Peintre et aquafortiste.
Fils de Franz R. Il grava des vues et des portraits. Le Musée Provincial de Clèves possède de lui quatre vues de Clèves.

ROUSSEAU Jean Charles
Né le 31 décembre 1813 à Paris. xixe siècle. Français.
Sculpteur.
De 1849 à 1874, il figura au Salon. Le Musée de Châlons-sur-Marne conserve de lui: *Ulysse bandant son arc*.

ROUSSEAU Jean François
Né vers 1740. xviiie siècle. Actif à Paris. Français.
Graveur au burin.
Il grava des portraits et des vignettes d'après Cochin et Gravelot.

ROUSSEAU Jean Jacques
Né en 1712 à Genève (Suisse). Mort en 1778 à Ermenonville. xviiie siècle. Français.
Peintre, aquarelliste, graveur, dessinateur.
Nous n'avons à étudier ni l'écrivain, ni le compositeur du *Devin du village*. Le dessinateur seul, retiendra notre attention. On sait que Jean-Jacques inventa sans aucun succès d'ailleurs, une notation originale de la musique, ce qu'il n'aurait pu faire sans une connaissance du dessin. Ce dessin, il en apprit les rudi-

ments près du maître graveur chez lequel il fut placé en apprentissage, à Genève. Rousseau aimait trop la nature pour ne pas avoir tenté de reproduire au crayon ou au pinceau les sites qu'il découvrait en herborisant aux Charmettes, à Montmorency ou à Ermenonville. Il dessina et peignit ainsi, à l'aquarelle quelques-unes des planches destinées à son *Dictionnaire de botanique*, publié en 1808. Elles nous offrent l'œuvre d'un artiste, obligatoirement minutieux mais dont la précision ne manque ni de finesse ni d'élégance. ■ E. D.

ROUSSEAU Jean Jacques
Né le 10 octobre 1861. Mort en 1911. XIXᵉ-XXᵉ siècles. Français.
Peintre de figures, animaux, paysages, pastelliste, graveur.
Élève de Desportes, Lehmann, Roll et Ribot, il débuta au Salon de 1878. Il fut vice-président de la Société coloniale des Artistes Français. Sociétaire des Artistes Français ainsi que de la Société Nationale des Beaux-Arts. Il reçut une médaille en 1889 et 1900, à l'Exposition universelle à Paris. Chevalier de la Légion d'honneur en 1903.
Il réalisa des décorations pour l'ex-musée des Colonies à Paris.

J.J. Rousseau

Bibliogr. : Gérald Schurr : *Les Petits Maîtres de la peinture – Valeur de demain*, t. IV, L'Amateur, Paris, 1979.
Musées : Berne : *Vache normande* – Toulouse : *L'Approche de l'orage.*
Ventes Publiques : Paris, 19 mai 1919 : *Paysage – Route aux environs de Vichy :* **FRF 65** – Paris, 27 jan. 1927 : *Vache conduite au pâturage :* **FRF 160** – Paris, 25 mars 1993 : *Hong-Kong, effets de nuit* 1903, h/t (46x61) : **FRF 19 500.**

ROUSSEAU Jean Siméon, dit Rousseau de la Rottière
Né le 18 février 1747. XVIIIᵉ siècle. Français.
Sculpteur.
Fils de Jules Antoine R. Il continua l'œuvre de son père. Le Victoria and Albert Museum de Londres conserve de lui *Le Boudoir de la marquise de Sérilly.*
Ventes Publiques : Paris, 22 nov. 1923 : *Imitation de l'antique :* **FRF 3 100.**

ROUSSEAU Johann Franz. Voir ROUSSEAU Franz

ROUSSEAU Joseph
XVIIIᵉ siècle. Actif à Angers au début du XVIIIᵉ siècle. Français.
Sculpteur.
De l'ordre des Jacobins, il exécuta divers travaux de sculpture pour la chapelle de son couvent.

ROUSSEAU Jules
XIXᵉ siècle. Actif à Paris. Français.
Portraitiste.
Il figura au Salon de 1836 à 1838.

ROUSSEAU Jules Antoine
Né le 7 décembre 1710 à Versailles. Mort le 30 août 1782 à Lardy (Seine-et-Oise). XVIIIᵉ siècle. Français.
Sculpteur.
Fils d'Alexandre R. et père de Jean Siméon et de Jules Hugues R. Il travailla aux décorations intérieures des châteaux de Versailles, Bellevue, Saint-Cloud, Chambord, Choisy, Compiègne, Fontainebleau, Marly, Meudon et Saint-Hubert.
Ventes Publiques : Lokeren, 16 fév. 1980 : *L'amitié*, bronze (H. 38) : **BEF 60 000.**

ROUSSEAU Jules Hugues, dit Rousseau l'Ancien
Né le 27 février 1743 à Versailles. Mort le 30 avril 1806 à Lardy (Seine-et-Oise). XVIIIᵉ-XIXᵉ siècles. Français.
Sculpteur.
Fils de Jules Antoine et assistant de son père.

ROUSSEAU Léon
Né vers 1825 à Pontoise (Val-d'Oise). XIXᵉ siècle. Français.
Peintre de portraits, paysages, natures mortes, fleurs et fruits.
Il fut élève d'Eugène Cicéri et d'Édouard Pingret. Il exposa au Salon de Paris, de 1849 à 1881.
Il a produit un grand nombre de natures mortes avec une prédilection pour les fleurs et fruits.
Musées : Angers – Bagnères-de-Bigorre – Pontoise : *Un hibou et une pie morts* – Le Puy-en-Velay : *Nature morte au lièvre mort* – Rochefort : *Gibier et objets de chasse.*

Ventes Publiques : Paris, 22 fév. 1924 : *Trophée de chasse :* **FRF 140** – Paris, 30 déc. 1948 : *Fleurs et vase de Chine :* **FRF 1 500** – Paris, 30 juin 1980 : *Fleurs*, h/t, quatre pendants (50x140) : **FRF 5 200** – Paris, 30 nov. 1981 : *Massif de fleurs aux oiseaux*, h/t (234x152) : **FRF 35 000** – New York, 23 mai 1996 : *Vase de fleurs* 1853 (115x90,2) : **USD 37 375.**

ROUSSEAU Léon
Né à Tours (Indre-et-Loire). XIXᵉ siècle. Français.
Graveur.
Il fut élève de John Quartley, sans doute à Tours, et de Adolphe F. Pannemaker à Paris. Il travailla à Paris entre 1875 et 1892.

ROUSSEAU Léonie
Née au XIXᵉ siècle à Paris. XIXᵉ siècle. Française.
Peintre de genre et de natures mortes.
Élève de son père, le peintre de fleurs, Léon Rousseau, elle exposa au Salon de Paris en 1865, 1868 et 1869.

ROUSSEAU Lodewyk ou Louis
XIXᵉ siècle. Actif à Anvers. Belge.
Peintre de genre.
Élève de Braekeleer en 1839.

ROUSSEAU Marguerite
Née en 1888. Morte en 1948. XXᵉ siècle. Belge.
Peintre de scènes, paysages et marines animés, natures mortes.
Elle a peint les scènes familières d'une société heureuse.
Ventes Publiques : New York, 23 fév. 1989 : *Les Falaises d'Étretat en Normandie* 1918, h/pan. (46,3x64,2) : **USD 5 500** – New York, 24 mai 1989 : *Baigneurs* 1919, h/cart. (45,7x54) : **USD 7 700** – New York, 1ᵉʳ mars 1990 : *Marché aux fleurs* 1920, h/cart. (55,3x38,1) : **USD 6 600** – Versailles, 22 avr. 1990 : *Sur la plage* 1913, h/t (50x60) : **FRF 23 500** – New York, 21 mai 1991 : *Les Plaisirs de la plage*, h/cart. (51x64) : **USD 4 620** – New York, 19 fév. 1992 : *Une régate*, h/cart. (54x72,5) : **USD 35 200** – Londres, 18 juin 1993 : *Jeu de tennis*, h/cart. (38,7x55) : **GBP 4 140.**

ROUSSEAU Marina-Maria
Née à Russu. XXᵉ siècle. Active depuis 1969 en France. Roumaine.
Peintre de sujets religieux. Traditionnel.
Elle fut élève de l'école du Louvre et de l'école du père Dobrot à Paris pour l'iconographie orthodoxe traditionnelle. Elle vit et travaille à Paris depuis 1969.
Elle montre ses œuvres dans des expositions collectives et personnelles en France, Suisse, Italie, Belgique, Grande-Bretagne et États-Unis...
Elle pratique la peinture d'icônes sur bois, empruntant la naïveté des peintures sur verre et y introduisant des éléments inspirés d'un art populaire traditionnel roumain.
Bibliogr. : Ionel Jianou et divers : *Les Artistes roumains en Occident*, American Romanian Academy of Arts and Sciences, Los Angeles, 1986.

ROUSSEAU Mathurin
XVIIᵉ siècle. Actif à Angers vers 1602. Français.
Peintre verrier.

ROUSSEAU Michel Jean Bernard
Né le 29 septembre 1927 à Reims (Marne). XXᵉ siècle. Français.
Sculpteur de bustes, peintre de figures, paysages, dessinateur.
Il étudia à l'école des Beaux-Arts de Reims entre 1942 et 1945, puis à celle de Paris entre 1946 et 1947 dans l'atelier Gaumont. Il fit également partie de l'académie de la Grande Chaumière. Il eut un atelier à La Ruche à Paris de 1946 à 1973 et en 1965 s'installe un autre atelier en Catalogne. Il fit de nombreux séjours à l'étranger travaillant notamment en Suède (1961), Angleterre (1962), au Maroc (1963), en Suisse (1964) puis dans le Midi de la France.
Il participa à Paris au Salon des Indépendants en 1948, 1949, 1950, ainsi qu'à de nombreuses expositions collectives : 1978 Centre national des Arts plastiques à Paris ; 1985 *Reflets de l'Art en Roussillon* à Hanovre, Perpignan et Barcelone. Il montra ses œuvres dans des expositions personnelles à Paris, en 1958, 1959, 1966, 1973, 1977 (...), à Rouen en 1963.
Jusqu'en 1955, il reçut de nombreuses commandes de sculptures, bas-reliefs, bustes, puis en 1954 il abandonna la sculpture au profit de la peinture. À partir de 1978, il mène de front les deux activités, privilégiant les sculptures en terre cuite. Parmi ses séries de peinture, on cite : *Les Affectueux ; Les*

Orgueilleux ; Les Bergères ; Les Messagers ; Les Virgiliennes ; La Déposition ; La Grande Passion.

Bibliogr. : Frank Elgar : *Peintures de Michel Rousseau,* Carrefour des Arts, Paris, mai 1977 – Lionel Ray : *Michel Rousseau,* L'Humanité, Paris, mai 1977.

Musées : Paris (BN) : *L'Annonciation* 1967, litho.

ROUSSEAU N.
xixe siècle. Français.
Peintre de paysages.

Musées : Brest – Louviers (Gal. Roussel) : *La Varenne Saint-Maur – La Varenne Saint-Hilaire au soleil couchant.*

Ventes Publiques : Paris, 30 jan. 1929 : *Bords de la Marne :* **FRF 150** – Paris, 20 nov. 1950 : *La rivière :* **FRF 8 100** – Berne, 12 mai 1990 : *Forêt de Fontainebleau,* h/t (25x32) : **CHF 4 800.**

ROUSSEAU Nicolas Louis
xixe siècle. Actif à Paris en 1815. Français.
Graveur au burin.

ROUSSEAU P.
xixe siècle. Français.
Peintre de paysages.

Cet artiste, probablement professeur de dessin à Paris, exposa au Salon de 1812 plusieurs *Vues d'Italie,* et des *Études d'arbres, d'après nature ;* à celui de 1831, *Paysage, site d'Auvergne ;* à celui de 1833, *Vue prise des côtes de Granville.*

ROUSSEAU Peter, appellation erronée. Voir **ROUSSEAU Franz**

ROUSSEAU Philippe
Né le 22 février 1816 à Paris. Mort le 5 décembre 1887 à Acquigny (Eure). xixe siècle. Français.
Peintre de genre, animaux, paysages animés, natures mortes, fleurs et fruits, aquarelliste.

Il fut élève du baron Gros et de Édouard Bertin. Il débuta au Salon de 1834, médaille de troisième classe en 1845, de deuxième classe 1848, chevalier de la Légion d'honneur en 1852, officier le 20 juin 1870. En 1993, le Van Gogh Museum d'Amsterdam a montré un ensemble de ses œuvres.
Dans la première partie de sa carrière, il peignit surtout des paysages, notamment en Normandie, y affinant son métier. Après ces exercices initiaux, s'il a surtout peint des natures mortes de gibiers divers, il s'est aussi inspiré des fables de Florian et de La Fontaine dans des saynetes vivement campées, dont les éclairages en clair-obscur, quasiment caravagesques, étonnent très tôt à partir de 1840. Vaines, en 1847, le surnomma « le Raphaël des lapins ». Baudelaire, dans son « Salon » de 1846, l'avait déjà remarqué : « J'ai vu dernièrement, chez Durand-Ruel, des canards de M. Rousseau d'une beauté merveilleuse, et qui avaient bien les mœurs et les gestes des canards ». Dans la suite, le succès et les commandes l'incitèrent à gonfler son propos. Ses natures mortes animalières, désormais plus ambitieuses dans leur pastiche des Hollandais du xviie, perdirent de leur fraîcheur initiale, qui l'avait situé d'abord dans la lignée intimiste de Chardin. Ces réserves formulées, il n'en reste pas moins un de ces « petits maîtres » du xixe qui revalorisent le terme réducteur. ■ J. B.

Ph. Rousseau

Ph. Rousseau

Musées : Amiens : *Nature morte* – Bagnères-de-Bigorre : *Le champ de blé* – Bordeaux : *Dindons* – Caen : *Un marché au xviiie siècle* – Carcassonne : *Les deux amis* – Chartres : *Une bassecour* – Dieppe : *Les confitures de prunes* – Lille : *Cuisine* – Louviers : *La poule noire* – Le Mans : *Nature morte* – Moscou (Mus. Roumianzeff) : *Un coq et une poule* – Nantes : *La recherche de l'absolu* – Paris (Mus. d'Orsay) : *Cigogne faisant la sieste – Chevreau broutant des fleurs* – La Rochelle : *Chasse au marais* – Rouen : *Un canard Chiens – Fromages* – Valenciennes : *Un déjeuner.*

Ventes Publiques : Paris, 13 mars 1877 : *Chat jouant avec une souris :* **FRF 3 000** – Paris, 27 juin 1900 : *Five O'Clock :* **FRF 2 100** – Paris, 15 nov. 1906 : *Après la chasse :* **FRF 860** – Paris, 25-28 mars 1912 : *La fontaine aux colombes :* **FRF 8 000** – Paris, 4-5 mars 1920 : *Huîtres et homard :* **FRF 2 500** – Paris, 18 juin 1920 : *Le rat des villes et le rat des champs :* **FRF 10 100** –

Paris, 14 déc. 1925 : *La basse-cour :* **FRF 2 500** – Paris, 5 mai 1928 : *Le Christ aux roses :* **FRF 1 300** – Paris, 22 mai 1931 : *La basse-cour de la ferme :* **FRF 1 150** – Paris, 9 mars 1939 : *La chatte et ses petits,* aquar. : **FRF 140** – Paris, 23 juin 1941 : *Trophée de chasse :* **FRF 4 100** – Paris, 26 mars 1945 : *Citrons et oranges :* **FRF 4 800** – Paris, 31 jan. 1949 : *Trophées de chasse :* **FRF 5 800** – Paris, 10 fév. 1950 : *Deux chiens de chasse au chenil,* aquar. : **FRF 4 500** – Paris, 8 juin 1951 : *Chien et chat :* **FRF 5 800** – Amsterdam, 20 juin 1951 : *Nature morte aux artichauts* 1868 : **NLG 1 850** – Londres, 27 juil. 1973 : *Nature morte :* **GNS 450** – Paris, 8 nov. 1974 : *Nature morte au lièvre :* **FRF 6 000** – Londres, 9 avr. 1976 : *Gerbes de blé, fleurs et oiseaux,* h/pan. (19x27) : **GBP 280** – Amsterdam, 31 oct. 1977 : *Nature morte aux fleurs,* h/t (73,5x98,5) : **NLG 2 000** – Londres, 18 juin 1980 : *Nature morte à la brioche,* h/pan. (53x65) : **GBP 2 800** – Stockholm, 2 nov. 1983 : *Nature morte aux fleurs,* h/pan. (40x34) : **SEK 19 500** – Londres, 17 juin 1986 : *Nature morte aux fleurs,* h/t (92,5x124) : **GBP 7 500** – Monte-Carlo, 6 déc. 1987 : *Hommage à Chardin,* h/t (64x179) : **FRF 110 000** – New York, 9 juin 1988 : *Groupe de chiens de meute près d'un bois* 1832 (66x97,1) : **USD 8 800** – Stockholm, 15 nov. 1988 : *Nature morte de gibier et équipement de chasse,* h. (100x76) : **SEK 35 000** – Paris, 11 déc. 1989 : *Nature morte au lièvre,* h/t. (118,5x84) : **FRF 83 000** – Amsterdam, 25 avr. 1990 : *Nature morte avec une corneille sur un fromage* 1883, h/t (73x100) : **NLG 21 850** – Monaco, 16 juin 1990 : *Nature morte de fruits,* h/t (33x46) : **FRF 44 400** – Stockholm, 29 mai 1991 : *Nature morte avec des asters dans un pot,* h/pan. (50x35) : **SEK 32 000** – New York, 20 fév. 1992 : *Chaise de poste dans un paysage tourmenté* 1841, h/t (102,2x119,4) : **USD 66 000** – Calais, 5 avr. 1992 : *Nature morte aux poissons,* h/t (46x61) : **FRF 7 000** – Monaco, 2 juil. 1993 : *Le Singe musicien* 1862, h/t (55x72) : **FRF 72 150** – Paris, 6 oct. 1993 : *Nature morte au bouquet de fleurs et à la glace* 1884, h/t (130x88) : **FRF 105 000** – Amsterdam, 9 nov. 1993 : *Nature morte au plat de saucisses* 1873, h/t (34x50,5) : **NLG 12 075** – Londres, 21 juin 1994 : *Nature morte avec des roses, des pavots et autres fleurs avec un chapeau de paille,* h/t (54x64,7) : **GBP 5 175** – Londres, 21 nov. 1996 : *Roses, pivoines et œillets dans des vases,* h/t (129,5x97,7) : **GBP 9 200.**

ROUSSEAU Pierre
Né en 1802 à Iseghem. Mort en 1866 à Bruges. xixe siècle. Belge.
Sculpteur d'ornements et sculpteur sur bois.

ROUSSEAU Robert Louis
xxe siècle. Français.
Peintre de portraits, paysages, dessinateur.

Expose au Salon des Artistes Français, où il obtint une médaille d'argent en 1925.

Ventes Publiques : Versailles, 25 nov. 1990 : *Le petit duc,* fus. et cr. jaune (39x23) : **FRF 3 600** – Paris, 22 mars 1993 : *Valencia,* h/t (46x55) : **FRF 4 000.**

ROUSSEAU Théodore ou Étienne Pierre Théodore
Né le 15 avril 1812 à Paris. Mort le 22 décembre 1867 à Barbizon (Seine-et-Marne). xixe siècle. Français.
Peintre de paysages, dessinateur, graveur à l'eau-forte.

Né d'un père originaire du Jura, qui exerçait avec dignité son modeste métier de tailleur, et d'une mère très distinguée, douée d'une délicatesse toute particulière, Rousseau imprima à ses œuvres la force rustique paternelle et la sensibilité de sa mère. Dès son plus jeune âge son art témoigne du dédain pour les petites choses. Il n'aimait à traduire que les ensembles et c'est avec une justesse exceptionnelle qu'il les reproduisait. Vers l'âge de quatorze ans, il fit avec son oncle, le statuaire Lemaire, un voyage dans le Jura en qualité de secrétaire. Ce premier contact avec la nature laissa en Rousseau une trace profonde, dont il se ressentit toute sa vie. De retour à Paris, il ne put reprendre ses études au collège. Un autre cousin, le paysagiste Pau de Saint-Martin le fit travailler avec lui. Sous sa direction Rousseau exécuta ses premières études, principalement dans la région de Compiègne. Mais le maître s'aperçut bientôt de la supériorité de son élève. Il suffit de se rappeler *La Vue du cimetière et du Télégraphe de Montmartre* (que le maître estimait encore à la fin de sa vie) pour se rendre compte de cette supériorité. Rousseau n'a pas encore 16 ans quand sa famille décide de le faire concourir pour le prix de Rome. On le place d'abord dans l'atelier de Rémond pour étudier la figure, puis dans celui de Guyon Lethieres. Cette nouvelle forme d'études ne convient pas du tout au jeune artiste, attiré seulement par la simplicité de

la nature. Rousseau conservera toute sa vie une gêne de ses études classiques avec ses différents maîtres. Ce n'est qu'à la fin de sa vie qu'il s'en confie à son ami Alfred Sensier. C'est surtout dans ses dessins qu'il se laisse aller à son naturalisme. Son tableau de 1857 : *Vue des Gorges d'Aspremont* montre qu'il ne traduit pas la nature comme il la sent, mais bien plutôt avec la vision de Poussin. Après avoir longtemps travaillé dans la forêt de Compiègne, ou dans la vallée de Chevreuse, Rousseau veut étudier la forêt de Fontainebleau, dont il ose à peine franchir le seuil, tant le romantisme de ses aspects le déconcerte. C'est de la vallée du Loing qu'il commence à travailler, et son premier sujet est celui du *Moulin* et de la *Passerelle*. Nous sommes en 1830. Rousseau est à peine âgé de dix-huit ans. Il va passer un été en Auvergne, et c'est seulement à cette époque qu'il se laisse aller à son tempérament ; en son retour, ses œuvres impressionnent violemment Guyon Lethieres. En 1831, il expose pour la première fois au Salon du Louvre une *Vallée bordée par les montagnes du Cantal*. En 1832, il cherche à reproduire la nature à la manière de Constable et de Boning-ton, dont il admire les œuvres, et va travailler en Bretagne où ces deux maîtres étaient passés. Les sites de la côte normande et de la Bretagne l'inspirent ; Granville lui plaît particulièrement ; les colorations puissantes des falaises, les tonalités violentes des algues à marée basse le charment. La vente Antony Roux nous a permis d'apprécier la traduction de son impression dans plusieurs toiles de cette époque. En 1832 il envoie au Salon *Une vue sur les côtes de Granville*. Malgré son interprétation très personnelle de la nature, ses œuvres se ressentent de son étude des maîtres hollandais qu'il vénère et dont il cherche le plus possible à se rapprocher. Après un voyage dans le Jura avec un de ses amis, voyage dont Rousseau ne rapporta pas grand chose, Ary Scheffer lui offrit son atelier pour qu'il pût travailler à l'aise. Ce séjour lui fut plutôt néfaste. Dans ce milieu plein de romantisme, le jeune artiste se laissa entraîner aux combinaisons asphaltiques qui assombrissent aujourd'hui certaines de ses œuvres. Malgré son immense talent Rousseau, comme bien d'autres de la grande école de 1830, fut refusé systématiquement au Salon par les classiques. Il vit peu à peu se détacher de lui la confiance du public et cessa de vendre ses œuvres. La forêt de Fontainebleau devint son refuge. Il y vivait presque toute l'année dans l'étude de la nature. Le plateau de Bellecroix devint son endroit favori : il y peignait par les plus mauvais temps. Le Louvre possède un petit tableau de cette époque, produit précieux de ses méditations. Malgré son exil du Salon, le maître comptait de bons défenseurs : c'étaient notamment Diaz, Thoré, Barye, Jules Dupré, qui appréciaient vivement son talent. Dupré eut à ce moment une grande influence sur Rousseau ; il lui enseigna l'art de *machiner* le tableau et d'en condenser les forces. Entre 1840 et 1850 les deux artistes vécurent souvent ensemble. Vers 1842, Rousseau fit un voyage dans le Berry sur le conseil de Dupré. Pendant ces six mois de solitude, il fit les tableaux les plus désolés de son œuvre : *Lisière du bois*, par exemple, en est un chef-d'œuvre. Rousseau était alors dans une telle détresse qu'il fut retenu en gages par son aubergiste, jusqu'au jour où Dupré lui envoya de la part de Paul Perrier, une somme de cinq cents francs en avance sur une de ses toiles. En 1844, un voyage fait dans les Landes en compagnie de Jules Dupré nous est rappelé dans son tableau *Marais dans les Landes*. Il acquiert là définitivement son art prodigieux de traduire des lointains, et c'est surtout à partir de ce moment qu'il traduit la lumière avec un sentiment unique. Il rapporte de ce voyage deux grisailles le *Four communal* et la *Ferme dans les Landes* sur lesquelles nous le verrons à la fin de sa vie épuiser tous les moyens pour arriver à traduire l'œuvre qu'il sent en lui. Jusqu'alors Rousseau n'avait jamais travaillé l'hiver, mais à partir de cette époque il se sent attiré par *ses différents effets*. Il peint son *Effet de givre* et la *Forêt en hiver*. En 1848, le Salon lui ouvrit enfin ses portes ; il put faire voir ses œuvres au grand public. C'est à ce moment-là aussi que, grâce à Jeauron, il obtint une commande de l'État : *La Sortie de la forêt de Fontainebleau* actuellement au Louvre, œuvre qui lui fut payée 4000 francs. A l'exposition universelle de 1855, une salle lui fut réservée, en compagnie de Decamps. Ses œuvres furent alors indiscutées. Rousseau malgré son succès préférait la solitude et alla finir sa vie à Barbizon. De nombreux amis venaient le voir. Millet, entre autres, devint son meilleur ami. Vers cette époque, Rousseau travailla beaucoup d'après ses études de jeunesse ; c'est à ce moment-là qu'il reprit *La ferme dans les Landes* et le *Four communal*. Rousseau avait

obtenu comme récompenses : en 1834, une médaille de troisième classe ; en 1849, une médaille de première classe ; chevalier de la Légion d'honneur le 16 juillet 1852 ; une médaille de première classe en 1855 ; une médaille d'honneur en 1867 ; officier de la Légion d'honneur le 7 août 1867. Cette année 1867 fut pour le maître une année heureuse. La vente de son atelier lui procura un capital d'une certaine importance ; une fortune immense pour lui qui avait supporté tant de privations. Il connut les joies immenses de satisfaire son goût du beau par l'acquisition de rares épreuves de Rembrandt, ou de curieuses estampes japonaises. La mort le surprit en plein triomphe. Il fut universellement regretté, comme homme et comme artiste.

■ Marguerite de la Chapelle

Cachets de vente

BIBLIOGR. : A. Sensier : *Souvenirs sur Rousseau*, Paris, 1872 – Émile Michel : *Les Maîtres du paysage français*, Paris, 1906 – R. Bazin : *Deux peintres de Barbizon, Millet et Rousseau*, Revue Hebdomadaire, Paris, 1910 – W. Ensel : *Millet und Rousseau*, Leipzig, 1912 – Louis Dimier : *Hre de la Peint. Française au XIXe siècle*, Paris, 1914 – P. Dorbec : *L'Art du paysage en France*, Paris, 1925 – Henri Focillon : *La peinture au XIXe et au XXe siècle*, Paris, 1928 – Maurice Raynal : *De Goya à Gauguin*, Skira, Genève, 1951 – Luc Benoist, in : *Diction. Univers. de l'Art et des Artistes*, Hazan, Paris, 1967 – Pierre Miquel : *Le paysage français au XIXe siècle, 1824-1874 L'école de la nature*, Maurs, chez l'auteur, 1975 – Michel Schulman : *Théodore Rousseau – Catalogue raisonné de l'œuvre graphique*, Édit. de l'Amateur, Paris, 1996.

MUSÉES : AMSTERDAM : *La Gorge aux loups* – AMSTERDAM (Mus. mun.) : *Le grand chêne – L'arc-en-ciel* – BAYONNE (Bonnat) : *Étude de rochers* – BEAUFORT : *Chaumière dans le Berry* – BESANÇON : *Paysage* – BÉZIERS : *Allée d'arbres* – BOSTON : *Paysage* – BREST (Mus. mun.) : *Soleil couchant*, attr. – BRUXELLES : *Paris* – CHANTILLY : *Paysage* – COPENHAGUE : *La prairie près de la forêt* – *Paysage avec un marais* – *Arbre au bord de l'eau* – DETROIT : *Paysage* – DIJON : *Paysage* – GLASGOW : *La bruyère* – *Forêt de Clairbois* – GRAZ : *étude* – LE HAVRE : *aquarelle* – LA HAYE (Mesdag) : *Descente des vaches dans le Jura* – *Paysage montagneux* – *Paysage rocailleux* – *Petit étang* – *Cours d'eau dans une vallée du Berry* – *Vieux chêne près de Fontainebleau* – *Arbres coupés (Fontainebleau)* – *Vue d'un bois* – *Paysage avec arbres* – *Les grands chênes du vieux Bas-Bréau* – *Un chemin* – LILLE : *La Seine à Villeneuve-Saint-Georges* – LONDRES : *Soleil en Auvergne* – LONDRES (coll. Wallace) : *Clairière dans la forêt de Fontainebleau* – MONTPELLIER : *La mare* – *La lisière de Clairbois* – MOSCOU (Gal. Tretiakov) : *Barbizon* – *Intérieur de la forêt de Fontainebleau* – *Près d'un abreuvoir* – NANTES : *Prairies et rivière* – *Vaches à l'abreuvoir* – NEW YORK (Metropolitan Mus.) : *Rivière* – *Forêt* – *Coin de forêt* – *Paysage* – *Fontainebleau* – *Arbres auprès d'une mare* – *Sentier à travers les rochers* – *Prairie bordée d'arbres* – *Coucher de soleil en hiver* – NICE : *Soleil couchant* – PARIS (Mus. du Louvre) : *Coucher de soleil à Fontainebleau* – *Le vieux Dormoir au Bas-Bréau* – *Le marais dans les Landes* – *Bord de rivière* – *Effet d'orage* – *Bords de la Loire* – *Le passeur* – *Le coteau* – *Paysage* – *Les Chênes* – *La plaine* – *Village sous les arbres* – *Le printemps* – *Le petit pêcheur* – *L'étang* – *Paysage avec animaux* – *La mare aux chênes* – *Sortie de la forêt de Fontainebleau* – *L'allée de châtaigniers au château de Souliers* – PARIS (coll. Chauchard) : *Avenue de la forêt de l'Isle-Adam* – *La mare près de la route* – *La mare au pied du coteau* – *La passerelle* – *Route dans la forêt de Fontainebleau* – *La charrette* – *La mare* – REIMS : *L'abreuvoir* – *étude* – VIRE : *deux études*.

VENTES PUBLIQUES : PARIS, 1849 : *Paysage au printemps* : **FRF 15 100** – PARIS, 1858 : *Une ferme dans les Landes* : **FRF 4 000** – PARIS, 1858 : *Groupe de chênes dans la forêt de Fontainebleau* : **FRF 8 200** – PARIS, 1868 : *Le Château et la vallée de Broglie* : **FRF 9 700** – PARIS, 1868 : *Chênes et pommiers sauvages du dormoir des gorges d'Aspremont* : **FRF 15 000** ; *Forêt d'hiver* : **FRF 10 000** – PARIS, 1868 : *Le Chêne de Roche* : **FRF 18 000** – PARIS, 1870 : *Après la pluie, Berry* : **FRF 39 000** ; *Sortie de forêt au coucher du soleil au Bas-Bréau* : **FRF 17 900** – PARIS, 1872 : *La Mare* : **FRF 20 000** – PARIS, 1872 : *Bouquet d'arbres près d'un cours d'eau* : **FRF 29 200** – PARIS, 1873 : *Les Chevriers* : **FRF 35 500** – PARIS, 1873 : *Le Givre* : **FRF 60 100** ; *Les Bûcheronnes, Fontainebleau* : **FRF 36 000** ; *Cours d'eau en Sologne près de Romorantin* : **FRF 40 000** – PARIS, 1878 : *Marais dans les Landes* : **FRF 38 000** ; *La Hutte des charbonniers* : **FRF 182 500** – PARIS, 1881 : *Le Vieux Dormoir du Bas-Bréau* : **FRF 49 000** – PARIS, 1881 : *Le Marais dans les Landes* : **FRF 129 000** ; *La Ferme dans les Landes* : **FRF 73 000** – PARIS, 1883 : *La Chaumière*, dess. reh. coul. : **FRF 5 000** – NEW YORK, 1885 : *Paysage* : **FRF 50 000** ; *Bords de l'Oise* : **FRF 62 500** – PARIS, 1889 : *La Hutte des charbonniers* : **FRF 75 500** – PARIS, 1891 : *La Mare, vue prise à Fontainebleau* : **FRF 82 100** – PARIS, 1891 : *La Mare au chêne* : **FRF 90 000** ; *La Passerelle* : **FRF 72 000** – NEW YORK, 1892 : *Forêt en hiver au coucher du soleil* : **FRF 45 000** ; *La Forêt à Compiègne* : **FRF 38 500** – PARIS, 1893 : *La Mare à Dagnan sur le plateau de Bellecroix* : **FRF 40 000** – PARIS, 1894 : *Dessous de bois* : **FRF 48 500** – PARIS, 1897 : *La Vallée de Tiffauge* : **FRF 77 500** – PARIS, 1898 : *Environs de Fontainebleau* : **FRF 46 000** – PARIS, 1898 : *Dans la forêt*, dess. : **FRF 6 000** – NEW YORK, 1898 : *Marais dans les Landes* : **FRF 38 000** ; *La Hutte des charbonniers* : **FRF 182 500** – PARIS, 1900 : *Le Four banal*, aquar. : **FRF 6 000** – PARIS, 13 mars 1902 : *Plaine en jachère* : **FRF 5 300** – PARIS, 26-27 mai 1902 : *Bords de l'Oise* : **FRF 54 500** – PARIS, 4-5 déc. 1905 : *La Mare dans la forêt* : **FRF 110 000** – PARIS, 26 mai 1905 : *Dans la forêt* : **FRF 30 000** – NEW YORK, 25 jan. 1907 : *Effet de soleil* : **FRF 108 000** ; *Paysage en Sologne* : **FRF 32 000** ; *Crépuscule* : **FRF 50 000** – NEW YORK, 27 jan. 1907 : *Rayon de soleil* : **USD 21 600** ; *Crépuscule* : **USD 10 000** – NEW YORK, 26 fév. 1909 : *La Ferme* : **USD 11 700** – NEW YORK, 19 mars 1909 : *Matin d'été dans l'Oise* : **USD 14 500** ; *Lisière d'un bois* : **USD 11 000** – PARIS, avr. 1910 : *La Vallée de Tiffauges* : **FRF 50 000** ; *Paysage du Berry* : **FRF 130 500** – LONDRES, 30 juin 1910 : *Paysage* : **GBP 483** – PARIS, 8-10 mai 1911 : *Paysage* : **FRF 4 500** – PARIS, 5-6 déc. 1911 : *Le Sentier* : **FRF 45 000** – PARIS, 2 mars 1912 : *Paysage, Granville* : **FRF 5 300** – PARIS, 30 mai-1ᵉʳ juin 1912 : *L'Allée des Châtaigniers* : **FRF 270 000** ; *Le Col de la Faucille* : **FRF 67 500** – PARIS, 9-11 déc. 1912 : *Vue de la ville de Bressuire* : **FRF 5 300** ; *Paysage* : **FRF 20 100** – PARIS, 25 nov. 1918 : *Le Pont de Moret* : **FRF 25 000** ; *La Maison du garde* : **FRF 135 000** – PARIS, 26-27 fév. 1919 : *Les Fermes dans les arbres* : **FRF 12 600** – PARIS, 16-19 juin 1919 : *Environs de Fontainebleau* : **FRF 6 700** ; *Plaine en jachère*, aquar. : **FRF 8 000** ; *La Chaumière dans la verdure*, pl. et lav. d'aquar. : **FRF 2 020** – PARIS, 17 nov. 1919 : *Un grand chêne sur le bord d'une rivière au Fay* : **FRF 1 850** – PARIS, 26 nov. 1919 : *Les Chaumières*, pl. : **FRF 1 920** – PARIS, 6-7 mai 1920 : *Maisons au bas du mont Saint-Michel* : **FRF 19 500** ; *La Ville de Thiers* : **FRF 19 100** ; *La Route* : **FRF 9 200** – PARIS, 2-4 juin 1920 : *La Plaine de Barbizon* : **FRF 6 500** ; *La Forêt*, fus. : **FRF 6 100** – PARIS, 30 nov.-2 déc. 1920 : *Escalier du château de Blois*, aquar. : **FRF 3 100** – PARIS, 11-12 fév. 1921 : *Le Vieux Pont de Saint-Cloud* : **FRF 11 000** ; *La Mer vue des falaises* : **FRF 2 400** – PARIS, 4-5 mars 1921 : *Les Hêtres, forêt de Fontainebleau*, aquar. : **FRF 2 650** ; *Vue des Monts Girard, effet d'hiver*, pl. et lav. : **FRF 1 050** – PARIS, 29 avr. 1921 : *Le Petit Bois de chênes*, dess. reh. : **FRF 9 400** – PARIS, 7 juil. 1921 : *Le Passage du gué* : **FRF 1 300** – PARIS, 3-4 déc. 1923 : *Paysage*, aquar. : **FRF 7 600** ; *La Rivière* : **FRF 41 000** – LONDRES, 15 fév. 1924 : *Coucher de soleil* : **GBP 147** – LONDRES, 9 mai 1924 : *Paysage avec un cavalier* : **GBP 945** – PARIS, 16 juin 1925 : *Petit Bois dans la plaine de Barbizon*, aquar. : **FRF 1 900** ; *Le château de Chenonceaux*, aquar. : **FRF 3 220** – PARIS, 20 nov. 1925 : *Chevaux à l'écurie*, aquar. : **FRF 1 080** – PARIS, 22 jan. 1927 : *Clair de lune sur la clairière, forêt de Fontainebleau* : **FRF 4 000** – PARIS, 23 mai 1927 : *Paysage*, cr. noir : **FRF 2 700** – LONDRES, 10 juin 1927 : *La Chasse* : **GBP 136** – PARIS, 17 juin 1927 : *Paysage* : **FRF 11 200** – PARIS, 20 juin 1927 : *Paysage du soir* : **FRF 3 700** – LONDRES, 8 juil. 1927 : *Le Carrefour de la Reine Blanche* : **GBP 483** – LONDRES, 22 juil. 1927 : *La Forêt de Fontainebleau* :

GBP 84 – LONDRES, 30 mars 1928 : *Les Rochers* : **GBP 105** – PARIS, 26 juin 1928 : *Cours d'eau bordé d'arbres* : **FRF 15 700** ; *Le Village de ruines en Auvergne* : **FRF 13 000** – LONDRES, 19 avr. 1929 : *Les Bords de l'étang*, past. : **GBP 47** ; *Vue de Chailly* : **GBP 115** – PARIS, 6-7 mai 1929 : *Mont Chauvet, plateau Brûlé, forêt de Fontainebleau* : **FRF 40 000** – PARIS, 17 mai 1929 : *Un marais en Bourgogne* : **FRF 23 000** – PARIS, 26 juin 1929 : *L'Avenue des Châtaigniers*, dess. : **FRF 15 300** ; *La Campagne au crépuscule* : **FRF 19 100** – NEW YORK, 15 nov. 1929 : *La Tempête* : **USD 550** – NEW YORK, 27 mai 1930 : *La Plaine de Chailly* : **FRF 64 100** – NEW YORK, 10 avr. 1930 : *Étude de paysage* : **USD 600** – PARIS, 17 mai 1930 : *Paysage d'Auvergne* : **FRF 3 500** ; *Une route dans le Jura* : **FRF 4 500** – NEW YORK, 12 nov. 1931 : *Le Vieux Pont* : **USD 1 000** ; *Coucher de soleil après une journée pluvieuse* : **USD 1 900** – NEW YORK, 15-16 jan. 1932 : *Le Pâturage* : **USD 425** – PARIS, 4 mars 1932 : *Coin de forêt*, aquar. : cr. noir : **FRF 800** – PARIS, 9 déc. 1932 : *Paysage vallonné*, lav. de sépia : **FRF 1 470** – NEW YORK, 7-8 déc. 1933 : *Bords d'un lac* : **USD 350** – PARIS, 8 mai 1934 : *Étude d'arbres*, cr. noir reh. de blanc : **FRF 1 250** – NEW YORK, 11 mai 1934 : *Lisière d'un bois* : **USD 4 200** – NEW YORK, 23 nov. 1934 : *Bosquet d'arbres* : **USD 5 000** – PARIS, 7 déc. 1934 : *Le Château de Chambord*, aquar. : **FRF 4 500** – PARIS, 29 nov. 1935* : *Le Bûcheron* : **FRF 23 600** – PARIS, 23 juin 1936 : *Le Pêcheur à la ligne* : **FRF 28 000** – NEW YORK, 3 déc. 1936 : *Un lac au crépuscule* : **USD 225** – NEW YORK, 3 fév. 1938 : *Avant la tempête* : **USD 370** – PARIS, 6 mars 1940 : *Paysage*, dess. reh. de blanc : **FRF 700** – PARIS, 11 juil. 1941 : *Rochers à Fontainebleau* : **FRF 30 000** – NEW YORK, 17 jan. 1942 : *La Forêt de Compiègne* : **USD 3 500** – PARIS, 25 mars 1942 : *Soleil couchant* ; *Paysage au bord de la rivière*, deux esquisses : **FRF 31 000** – PARIS, 23 déc. 1942 : *Paysage* : **FRF 21 000** – NEW YORK, 25 fév. 1943 : *Marais dans les landes* : **USD 375** – NICE, 25 mai 1943 : *Le Moulin de Batigny* : **FRF 20 500** – NEW YORK, 15 jan. 1944 : *Chemin dans la forêt* : **USD 1 000** – NEW YORK, 4 mai 1944 : *Mare dans les rochers* : **USD 725** – PARIS, 17 mai 1944 : *Charrettes de foin au coucher du soleil* : **FRF 39 000** ; *La Mare au petit matin* : **FRF 150 000** – PARIS, 24 jan. 1945 : *Le Chemin*, pl. : **FRF 15 000** – NEW YORK, 15 mars 1945 : *La Ferme* : **USD 975** ; *Barbizon* : **USD 500** ; *Le matin* : **USD 1 400** ; *Lisière d'une forêt* : **USD 1 800** – PARIS, 22 juin 1945 : *La Rivière*, aquar. : **FRF 10 500** – NEW YORK, 13 déc. 1945 : *Paysage* : **USD 425** ; *La Fin du jour* : **USD 400** – NEW YORK, 20-21 fév. 1946 : *Bords de rivière* : **USD 575** – LE CAIRE, 14-23 mars 1947 : *Paysage* : **EGP 17 100** – AMSTERDAM, 15-21 avr. 1947 : *Le Chêne de roche* : **NLG 8 200** – PARIS, 20 juin 1947 : *Vaches au pâturage* : **FRF 20 000** – PARIS, 24 déc. 1948 : *Bois de Brulis, plaine de Macherin 1860*, encre de Chine au aquar./pan. : **FRF 69 000** – PARIS, 28 jan. 1949 : *Paysage* : **FRF 23 000** – PARIS, 17 fév. 1949 : *La Ramasseuse de fagots*, cr. noir : **FRF 21 000** – PARIS, 23 nov. 1949 : *Le Pêcheur à la ligne*, cr. noir, légers reh. de blanc : **FRF 12 000** – PARIS, 1ᵉʳ fév. 1950 : *Pavillon au bord de l'eau*, aquar. : **FRF 6 200** – PARIS, 20 mars 1950 : *Paysage*, pl. : **FRF 37 000** – BOBIGNY, 2 avr. 1950 : *Sous-bois* : **FRF 13 000** – PARIS, 20 nov. 1950 : *Soir sur la campagne* : **FRF 65 500** – PARIS, 27 nov. 1950 : *Rochers à Fontainebleau* : **FRF 10 000** ; *Paysage à la mare*, cr. noir : **FRF 10 000** – PARIS, 11 déc. 1950 : *La Plaine au soleil*, aquar. : **FRF 33 000** – PARIS, 5 fév. 1951 : *Coucher de soleil*, past. : **FRF 24 000** – GENÈVE, 10 mars 1951 : *Rochers dans la forêt de Fontainebleau* : **CHF 750** – LONDRES, 14 mars 1951 : *Forêt de Fontainebleau* : **GBP 200** – LONDRES, 11 mai 1951 : *Clairière en forêt de Barbizon* : **GBP 72** – VIENNE, 31 mai 1951 : *Rochers dans la forêt de Barbizon* : **ATS 4 500** – PARIS, 28 juin 1951 : *Forêt de Fontainebleau*, pl. : **FRF 15 000** – PARIS, 15 juin 1954 : *Cavalier sous l'orage* : **FRF 110 000** – NEW YORK, 27 mars 1956 : *Le Soir* : **USD 1 800** – PARIS, 3 déc. 1957 : *Sortie du Bois de Macherin vers la plaine de Barbizon*, aquar. : **FRF 310 000** – LONDRES, 9 juil. 1958 : *Un marais dans les landes* : **GBP 2 100** – LONDRES, 25 nov. 1959 : *Paysage en Auvergne* : **GBP 600** – PARIS, 9 mai 1960 : *Paysage montagneux* : **FRF 6 100** – LONDRES, 7 juil. 1960 : *Paysage avec champs labourés*, pl. et encre brune : **GBP 500** – PARIS, 23 juin 1961 : *Paysage d'Auvergne* : **FRF 7 500** – LONDRES, 28 juin 1961 : *Vallée dans les montagnes* : **GBP 500** – PARIS, 19 juin 1963 : *Le Petit Pont*, aquar. : **FRF 7 000** – NEW YORK, 6 nov. 1963 : *Paysage du Berry* : **USD 4 750** – LONDRES, 19 juin 1964 : *La Mare* : **GNS 1 800** – LONDRES, 29 nov. 1967 : *Clairière dans la forêt* : **GBP 3 400** – LONDRES, 6 déc. 1968 : *Village d'Auvergne* : **GNS 3 400** – LONDRES, 3 juil. 1970 : *Paysage* : **FRF 6 100** – PARIS, 4 déc. 1972 : *La Clairière*, plume : **FRF 135 000** – NEW YORK, 2 mai 1973 : *Paysage à la rivière* : **USD 14 000** – PARIS, 23 jan. 1974 : *Mont-*

Blanc, aquar. gchée : **FRF 14 000** – New York, 9 oct. 1974 : *Troupeau au bord d'un étang* : **USD 14 000** – New York, 15 oct. 1976 : *La Forêt de Fontainebleau*, h/pan. parqueté (40,5x63) : **USD 16 000** – Paris, 22 nov. 1977 : *Paysage boisé (forêt de Fontainebleau)*, pl. et reh. d'aquar. (12x20) : **FRF 40 000** – Londres, 6 déc. 1977 : *Bois au bord d'un estuaire*, aquar./craie noire (22,5x33,5) : **GBP 1 000** – Munich, 24 mai 1977 : *Paysage boisé à l'étang vers 1845*, h/t (76x95) : **DEM 14 500** – Paris, 16 mai 1979 : *Le parc à moutons près de la route de Chailly*, lav. d'encre de Chine avec reh. de blanc (18,5x17,5) : **FRF 16 500** – New York, 26 janv 1979 : *Paysage au ciel nuageux*, h/pan. (42,5x51) : **USD 26 000** – New York, 11 fév. 1981 : *Vaches et moutons dans un paysage vers 1855* (42x62) : **USD 26 000** – New York, 27 mai 1983 : *Le Sentier du sous-bois*, pl. et lav. (18,4x26,7) : **USD 6 000** – New York, 16 nov. 1983 : *Le Bateau de promenade*, aquar./ traits cr. (16x27,7) : **USD 10 000** – New York, 27 oct. 1983 : *Paysage boisé à la mare, matin*, h/pan. (29,8x54) : **USD 25 000** – Paris, 20 nov. 1985 : *Paysage*, aquar. (11x23,5) : **FRF 20 000** – New York, 28 oct. 1986 : *Paysage boisé à l'étang*, h/t (50,7x76,2) : **USD 19 000** – New York, 3 fév. 1988 : *Soleil couchant à Barbizon*, h/pan. (43x65) : **USD 99 000** – Monaco, 20 fév. 1988 : *Forêt de Fontainebleau*, cr. (12,5x19,5) : **FRF 12 765** – Versailles, 21 fév. 1988 : *Paysage*, pl. (12x16) : **FRF 4 000** – Paris, 11 mars 1988 : *L'Étang aux rochers*, h/pan. (29x43,5) : **FRF 21 000** – Paris, 16 mai 1988 : *Paysage vers Fontainebleau*, aquar. (13x18) : **FRF 12 000** – Cologne, 15 oct. 1988 : *Paysage d'automne avec une femme menant ses vaches sur le chemin*, h/pan. (21x35) : **DEM 18 000** – Berne, 26 oct. 1988 : *Paysage montagneux*, h/t (44x35) : **CHF 3 200** – New York, 23 fév. 1989 : *Les Ramasseurs de fagots dans un paysage boisé*, h/pan. (15,2x23,2) : **USD 20 900** – Paris, 14 juin 1989 : *Chemin creux conduisant à un bouquet d'arbres*, h/pap. mar./t. : **FRF 42 000** – Londres, 20 juin 1989 : *Personnage dans une barque dans un paysage d'été*, h/t (74x93) : **GBP 93 500** – New York, 25 oct. 1989 : *Personnage sur un sentier dans un vaste paysage forestier*, h/pan. (59,7x73,7) : **USD 88 000** – New York, 23 mai 1990 : *Le Village de Falgouse dans le Cantal*, h/t (28,9x41,9) : **USD 132 000** – Barbizon, 9 juin 1990 : *Paysage à la mare*, h. et fus./pap./t. (35,5x50,5) : **FRF 400 000** – Paris, 22 juin 1990 : *L'Allée des châtaigniers*, pl., lav. de sépia (18,9x37,7) : **FRF 145 000** – New York, 22 mai 1991 : *Sentier dans la clairière parmi les bruyères*, h/pan. (37,5x66,7) : **USD 55 000** – Londres, 19 juin 1991 : *Paysan dans la forêt de Fontainebleau*, h/pan. (12x18,5) : **GBP 14 850** – Monaco, 6 déc. 1991 : *La Vallée de la Seine et Paris depuis les hauteurs de Meudon*, h/pap./pan. (22,5x32,5) : **FRF 57 720** – Paris, 3 fév. 1992 : *Paysage*, mine de pb et estompe (7,3x12) : **FRF 4 600** – New York, 27 mai 1992 : *Soleil couchant*, pl. (26,3x50,2) : **USD 44 000** – Paris, 12 juin 1992 : *Vue d'une mare près d'une chaumière*, pl. et lav. avec reh. d'aquar. (12,5x18,5) : **FRF 55 000** – New York, 13 nov. 1993 : *Coucher de soleil dans les Landes près de Begaar*, h/t (101,6x87) : **USD 123 500** – Paris, 24 fév. 1993 : *Un site du Berry 1842*, eau-forte : **FRF 9 000** – Paris, 2 avr. 1993 : *Bergère et son troupeau en forêt 1841*, h/pan. (31x42,5) : **FRF 155 000** – Riom, 20 juin 1993 : *Paysage*, pl., lav., aquar. et gche (13x18) : **FRF 59 500** – Fontainebleau, 28 nov. 1993 : *Paysage à la mare, environs de Fontainebleau*, h/pan. (53,5x60) : **FRF 300 000** – Paris, 16 déc. 1993 : *La Ramasseuse de fagots*, cr. noir (18x23,5) : **FRF 100 000** – Paris, 13 juin 1994 : *Rochers en lisière de forêt 1842*, lav. de sépia avec reh. de blanc/ pap./t. (64x94) : **FRF 380 000** – Londres, 15 déc. 1994 : *Le Chemin de Paris en forêt de Fontainebleau*, aquar. et cr. (13x21) : **GBP 17 250** – Paris, 15 déc. 1994 : *Le Sous-bois*, cr. noir (8x12,5) : **FRF 17 000** – Poitiers, 28 jan. 1995 : *La Clairière animée 1839*, h/pap./t. (32x40) : **FRF 255 000** – Londres, 11 avr. 1995 : *Le Labour au pays d'Arbois*, h/pan. (32x52) : **GBP 45 500** – New York, 2 avr. 1996 : *Ferme au crépuscule*, h/pan. (17,8x30,5) : **USD 26 450** – New York, 22 mai 1996 : *Le Mont Saint-Michel*, h/t : **USD 59 700** – Paris, 20 juin 1996 : *Étude d'arbre*, encre de Chine/pap. (13x18) : **FRF 8 500** – Londres, 21 nov. 1996 : *Chaumière près de Granville, Normandie*, cr. et encres brune, grise et jaune, aquar. (10,1x32,1) : **GBP 5 750** – Paris, 26 nov. 1996 : *Paysages*, pl. et encre brune, une paire sur un même montage (11,2x15,7 ; 10,7x19) : **FRF 11 000** – New York, 23-24 mai 1996 : *Gardien de troupeau près d'une mare*, cr., encre, lav. d'encre et aquar./pap. (13x18,1) : **USD 33 350** – Paris, 16 mars 1997 : *Grand Peuplier dans la plaine de Barbizon, soleil couchant 1856-1857*, h/pan. (29x59) : **FRF 30 000** – Paris, 10 juin 1997 : *Vue du Plateau de Bellecroix 1848 ou 1849*, eau-forte (20x25,7) : **FRF 11 000** – Londres, 11 juin 1997 : *Femme et*

enfant dans un paysage boisé, aquar. reh. de blanc (21,5x33,5) : **GBP 16 100**.

ROUSSEAU Théodore Auguste
Né vers 1825 à Saumur (Maine-et-Loire). Mort en Californie. xixe siècle. Français.
Peintre de portraits.
Élève de L. Cogniet. Il exposa au Salon de Paris en 1853. On voit de lui au Musée de Versailles *Portrait de Jean-Baptiste Nompère de Champagne, duc de Cadore, ministre des relations étrangères*, au Musée Simu, à Bucarest, *Paysage*, et au Musée de Saumur, *La paix ramenant l'abondance*.
Ventes Publiques : Paris, 2 mars 1977 : *Jeune garçon portant son sabre sur l'épaule*, h/t (63x53) : **FRF 5 600**.

ROUSSEAU Victor
Né le 16 décembre 1865 à Feluy (Ardennes). Mort en 1954 à Bruxelles. xixe-xxe siècles. Belge.
Sculpteur de figures, monuments, peintre, dessinateur, aquarelliste. Symboliste.
Il fut élève de l'académie de Bruxelles, de celle de Saint-Josseten-Noode puis de Charles Van Stappen à l'académie des Beaux-Arts de Bruxelles. Il visita la France, l'Italie, l'Angleterre. Il remporta le prix de Rome en 1894 et séjourna en Italie. Il fut professeur puis directeur à l'académie de Bruxelles.
Il a participé aux expositions de la Libre Esthétique en Belgique, de l'Art nouveau en France, aux manifestations d'été de la Royal Academy of Art en 1917 et 1918 ; à l'Exposition universelle de 1900 à Paris. Le Palais des Beaux-Arts de Bruxelles lui consacra une rétrospective en 1933.
Il a joui d'une belle renommée comme sculpteur, et se vit confier l'érection du *Monument de la Reconnaissance belge* à Londres. Son œuvre est nombreux, du *César Franck* à Liège, aux *Sœurs de l'illusion*. Sa propension à vouloir traduire des intentions délicates de l'âme, par la finesse du marbre, et la mièvrerie des sujets, ne lui a pas évité de sombrer dans l'oubli amusé, qui affecta toutes les productions marquées du style 1900. Citons quelques titres de ses sculptures : *Confidence* – *Causerie* ou *Rencontre*. Il eut de nombreuses commandes publiques, notamment pour le musée du Cinquantenaire à Bruxelles.

[signature: Victor Rousseau]

Bibliogr. : In : *Dict. biogr. illustré des artistes en Belgique depuis 1830*, Arto, Bruxelles, 1987 – in : *Dict. de la sculpture*, Larousse, Paris, 1992.
Musées : Anvers : *L'Enfant* – Berlin : *Buste de Constantin Meunier* – Bruxelles : *Demeter* – *Vers la vie* – *Souvenirs* – *Sœurs de l'illusion* – *Buste de Constantin Meunier* – *L'Éveil* – *La Princesse Marie José de Belgique* – *Marie, comtesse des Flandres* – *Le Violoniste Eugène Ysaye* – *Danseuse persane* – *Le Secret* – *Masque apaisé* – *Figure d'été* – *Enfant dormant* – *Femme baisant le masque de Beethoven* – *Femme buvant dans une coupe* – *Jeune Fille aux tresses* – *Ravi* – *Jeune Fille*.
Ventes Publiques : Bruxelles, 23 avr. 1974 : *Athlète aux masques*, bronze : **BEF 44 000** – Anvers, 19 oct. 1976 : *Buste d'une jeune femme 1922*, bronze (H.53) : **BEF 30 000** – Bruxelles, 24 nov. 1981 : *Buste de jeune femme*, marbre (H.44) : **BEF 46 000** – Londres, 10 nov. 1983 : *Un conte de fées*, bronze patiné (H. 66) : **GBP 1 500** – Londres, 21 mars 1985 : *Femme à mandoline*, bronze, patine brune (H. 76) : **GBP 1 400** – Lokeren, 19 avr. 1986 : *Dionysos 1925*, bronze patine verte (H. 76) : **BEF 300 000** – Lokeren, 28 mai 1988 : *Jeune fille 1941*, terre cuite (H. 55) : **BEF 38 000** – Lokeren, 11 mars 1995 : *Le Ravissement*, bronze (H. 49, l. 41) : **BEF 190 000**.

ROUSSEAU Virginie, née **Hue de Bréval**
xixe siècle. Active dans la première moitié du xixe siècle. Française.
Portraitiste et miniaturiste.
Élève de Lethiers et d'Augustin. Elle exposa au Salon de 1810 à 1822.
Ventes Publiques : Paris, 27-29 mai 1929 : *Portrait du général de Rougé*, miniat. : **FRF 1 650** ; *Portrait de Mlle de Rougé*, miniat. : **FRF 1 250**.

ROUSSEAU DE CORBEIL Alexandre, dit **Rousseau**
xviie siècle. Français.

Sculpteur.

Père de Jules Antoine R. Cet artiste fut employé à la décoration du Palais et des jardins de Versailles. Il sculpta notamment à l'extérieur de la chapelle un des groupes d'enfants portant les attributs du culte catholique, bas-reliefs des fenêtres en arcades. Dans le parc, on voit de lui un grand vase en marbre d'Égypte dans le parterre du Nord, côté de la chapelle.

ROUSSEAU-DECELLE René ou René Achille

Né le 14 juin 1881 à La Roche-sur-Yon (Vendée). Mort en décembre 1964 à Préfailles (Loire-Atlantique). XXe siècle. Français.

Peintre de compositions mythologiques, portraits, paysages.

Il fut élève de Bouguereau et de Gabriel Ferrier, d'Edouard Toudouze et Marcel Baschet. Il fut formé par des peintres « pompiers » mais il évoluera vers une peinture plus moderne. Ses œuvres en font un chroniqueur de la vie parisienne et un portraitiste mondain. Il revient au paysage lors de ses séjours en Vendée. Il séjourna à Préfailles à la fin de sa vie, ornant l'autel de la Chapelle.

Il exposa à Paris, au Salon des Artistes Français, dont il fut membre sociétaire à partir de 1903. Le musée municipal de La Roche-sur-Yon lui a dédié une exposition rétrospective en 1988. Il reçut une médaille en 1906, il fut fait chevalier de la Légion d'honneur.

BIBLIOGR. : Gérald Schurr : *Les Petits Maîtres de la peinture – Valeur de demain*, t. IV, L'Amateur, Paris, 1979.
MUSÉES : BEAUFORT-EN-VALLÉE (Mus. Joseph Denais) : *George Sand* – NANTES (Mus. des Beaux-Arts) : *Silène enchaîné*.
VENTES PUBLIQUES : PARIS, 9 jan. 1942 : *Bergers*, deux études : **FRF 500** – PARIS, 6 nov. 1974 : *Le Palais des Glaces* : **FRF 61 000** – PARIS, 9 mai 1977 : *Le pesage de Longchamp* (140x270) : **FRF 72 000** – PARIS, 9 mai 1977 : *Le pesage de Longchamp* 1910, h/t (140x270) : **FRF 72 000** – PARIS, 1er déc. 1983 : *Au parc Monceau*, h/t (33x55) : **FRF 16 500** – NANTES, 17 juin 1992 : *Bord de mer à Biarritz*, h/pan. (27x35) : **FRF 6 000** – AMSTERDAM, 21 avr. 1993 : *Barboter au bord de l'eau*, h/t (diam. 99) : **NLG 17 250** – NEW YORK, 13 oct. 1993 : *Les cygnes* 1910, h/t (46x81,9) : **USD 10 350.**

ROUSSEAU-GROLÉE Nicole

Née en 1930 à Paris. XXe siècle. Française.
Peintre.
Elle vit et travaille à Annecy. Elle a participé en 1993 à l'exposition : *De Bonnard à Baselitz – Dix Ans d'enrichissements du cabinet des estampes 1978-1988* à la Bibliothèque nationale de Paris.
MUSÉES : PARIS (BN) : *Val-de-Loire* 1984, litho.

ROUSSEAUX. Voir aussi ROUSSEAU

ROUSSEAUX Émile Alfred ou Rousseau

Né en 1831 à Abbeville (Somme). Mort le 3 décembre 1874 à Paris. XIXe siècle. Français.
Dessinateur et graveur au burin.
Cet artiste, mort prématurément, était fils d'un ébéniste et commença ses études à l'école municipale de dessin d'Abbeville. Il vint à Paris et y fut élève d'Henriquel-Dupont et de Picot. Il débuta au Salon de 1861, avec un dessin d'après Paul Delaroche. Son envoi au Salon de 1863, deux dessins et une gravure, le *Christ et Saint Jean*, d'après Ary Scheffer, lui valut une médaille de deuxième classe. Il continua à exposer jusqu'à sa mort des dessins et des gravures. On cite de lui, notamment, trois remarquables estampes : *Portrait d'homme attribué à Francia* (Musée du Louvre), *Martyre chrétienne*, d'après Paul Delaroche, *La marquise de Sévigné*, d'après un pastel de Robert Nanteuil. Ce dernier ouvrage de l'artiste est peut-être le plus remarquable.

ROUSSEAUX Fernand

Né en 1892 à Chapelle-lez-Herlaimont. Mort en 1971. XXe siècle. Belge.
Peintre de figures, portraits, intérieurs, paysages, sculpteur, graveur.
BIBLIOGR. : In : *Dict. biogr. illustré des artistes en Belgique depuis 1830*, Arto, Bruxelles, 1987.

VENTES PUBLIQUES : LOKEREN, 12 mars 1994 : *Bouleaux dans la neige*, h/pan. (65x81) : **BEF 55 000.**

ROUSSEAUX J. J. Voir ROUSSEAU

ROUSSEAUX Jacques des ou Desrousseaux. Voir ROUSSEAU

ROUSSEAUX Jules

XVIIe siècle. Actif à Angers. Français.
Sculpteur.
Il fut sculpteur des bâtiments du Roi à Angers.

ROUSSEAUX VIRLOGEUX Marcel François

Né le 6 septembre 1884 à Decize (Nièvre). XXe siècle. Français.
Peintre, peintre de compositions murales.
Il fut élève de P. A. Laurens et de Rochegrosse. Il a travaillé en Algérie de 1920 à 1925.
Il exposa à Paris, au Salon des Artistes Français, dont il fut membre sociétaire.
Il a réalisé la décoration de la salle de la mairie d'El Biar.

ROUSSEEL Antony. Voir RUSSEL

ROUSSEEL Théodore. Voir RUSSEL

ROUSSEFF Juliette

Née en 1913 à Liège. XXe siècle. Belge.
Peintre, peintre de cartons de tapisserie.
Elle fit ses études à l'académie des Beaux-Arts de Liège, où elle enseigna par la suite la tapisserie. Elle expose régulièrement en Belgique.
BIBLIOGR. : In : *Dict. biogr. illustré des artistes en Belgique depuis 1830*, Arto, Bruxelles, 1987.

ROUSSEL

XVIIIe siècle. Actif à Paris. Français.
Peintre de portraits et pastelliste.
Père de Françoise R. Membre de l'Académie de Saint-Luc. Il prit part aux expositions de cette compagnie en 1752 et en 1753. Il paraît avoir surtout été peintre de portraits, notamment au pastel.
VENTES PUBLIQUES : PARIS, 7 nov. 1997 : *Le Concert familial*, h/t (100x132) : **FRF 140 000.**

ROUSSEL

XVIIIe siècle. Actif à Reims vers 1760. Français.
Peintre.
Le Musée de Reims conserve de lui *L'Hiver* ou *Le Déluge*, copie de la peinture de Poussin se trouvant au Musée du Louvre de Paris.

ROUSSEL Adrien

XVIIe siècle. Actif dans la seconde moitié du XVIIe siècle. Français.
Sculpteur.
Il travailla de 1680 à 1686 pour le château de Versailles, de 1688 à 1689 pour le château de Marly et en 1698 pour le Dôme des Invalides de Paris.

ROUSSEL Alphonse

Né le 20 juin 1829 à Paris. Mort le 18 septembre 1868 à Paris. XIXe siècle. Français.
Peintre d'histoire et de genre.
Élève de Drolling et de Picot. Il visita l'Italie et exposa au Salon de Paris de 1864 à 1869 (exposition posthume).

ROUSSEL Amélie

XIXe siècle. Active à Paris. Française.
Peintre de genre et portraitiste.
Elle exposa au Salon de Paris en 1844 et 1855.

ROUSSEL André

Né le 8 juin 1888 à Paris. Mort le 3 janvier 1968. XXe siècle. Français.
Peintre de paysages, architectures, natures mortes. Postimpressionniste.
Il exposait à Paris, au Salon de la Société Nationale des Beaux-Arts, dont il devint membre en 1936, et membre du jury en 1938. Il figura dans des expositions collectives et personnelles à Paris et dans de nombreuses villes de France, ainsi qu'en Hollande et Belgique.
Il a autant peint les paysages de Saint-Tropez que ceux de Dordrecht ou de Bruges. Il s'était fait une spécialité de peindre les cathédrales. À partir de 1947, il composa des natures mortes d'argenterie, verrerie, sur nappes blanches et dentelles.

VENTES PUBLIQUES : PARIS, 28 avr. 1980 : *Le port de Saint-Tropez, la nuit,* h/t (60x50) : FRF 4 000.

ROUSSEL Antony. Voir **ROUSSEL**

ROUSSEL Armand
Mort pour la France durant la Première Guerre mondiale (1914-1918). XXe siècle. Français.
Peintre.
Il participa à Paris au Salon de la Société Nationale des Beaux-Arts.

ROUSSEL Charles Emmanuel Joseph
Né le 16 février 1861 à Tourcoing (Nord). Mort en 1936. XIXe-XXe siècles. Français.
Peintre de marines. Impressionniste.
Il fut élève de Cabanel, Weerts et Tattegrain, à l'académie des Beaux-Arts de Lille. Il vécut et travailla à Berck.
Il exposa à Paris, aux Salons des Artistes Français, dont il fut membre sociétaire à partir de 1887, et des Tuileries. Il exposa aussi à Saint-Pétersbourg en 1903, à l'Exposition universelle de Saint Louis en 1904 et Buenos Aires en 1909.
Il travailla à Pont-Aven avec Gauguin, mais l'influence ne se fit guère sentir dans ses compositions au style impressionniste.
BIBLIOGR. : Gérald Schurr : *Les Petits Maîtres de la peinture – Valeur de demain,* t. IV, L'Amateur, Paris, 1979.
MUSÉES : NICE : *Barques de cabotage* – TOURCOING : *Les Apprêts pour la pêche à Berck-sur-Mer.*
VENTES PUBLIQUES : ENGHIEN-LES-BAINS, 2 juin 1977 : *Pêcheurs hâlant une ancre,* h/t (524x36) : FRF 3 600 – VERSAILLES, 22 juin 1983 : *Retour de pêche,* h/t (33x46) : FRF 13 000 – PARIS, 23 juin 1988 : *Pêcheurs à marée basse à Berck* 1902, h/pan. (24x34,5) : FRF 26 000 – CALAIS, 4 mars 1990 : *Le départ pour la pêche* FRF 45 000 – LE TOUQUET, 11 nov. 1990 : *Le départ des pêcheurs,* h/t (70x87) : FRF 40 000 – LE TOUQUET, 19 mai 1991 : *Retour de pêche,* h/t (33x46) : FRF 30 000 – CALAIS, 5 avr. 1992 : *La Préparation des filets,* h/t (33x46) : FRF 34 000 – CALAIS, 14 mars 1993 : *Le retour des pêcheurs,* h/t (33x46) : FRF 22 000 – CALAIS, 3 juil. 1994 : *Pêcheur dans les dunes,* h/t (32x41) : FRF 13 500 – PARIS, 13 oct. 1995 : *Le retour de pêche,* h/t (33x46) : FRF 10 000.

ROUSSEL Charles Joseph
Né en 1882 à Meaux (Seine-et-Marne). Mort en 1961 à Paris. XXe siècle. Français.
Illustrateur, dessinateur.
Il fut élève de l'école des Beaux-Arts de Paris et travailla dans l'atelier de Gérôme. Il a voyagé en Europe et aux États-Unis. Il a enseigné le dessin à l'école A.B.C. à Paris.
Il collabora comme illustrateur à *Fantasio – Le Rire – Le Sourire – Nos Loisirs* et a illustré *Les Linottes* de Courteline, *Historique du 13e régiment d'infanterie* avec un texte de lui, réalisé des affiches, des menus, des couvertures de partitions musicales et de disques. Il a dessiné d'un trait incisif, des Parisiennes, saisies au gré de ses promenades dans son quartier Montmartre.

ROUSSEL Félix
XXe siècle. Français.
Peintre de natures mortes.
Il vécut et travailla à Paris. Il exposa à Paris, au Salon d'Automne, dont il fut membre sociétaire.

ROUSSEL François
XVIe siècle. Actif dans la seconde moitié du XVIe siècle. Français.
Sculpteur.
Il fut chargé de l'exécution d'une statue *Allégorie de la Religion,* en 1568, destinée au château de Fontainebleau.

ROUSSEL Françoise
XVIIIe siècle. Active à Paris. Française.
Peintre d'histoire.
Fille du peintre portraitiste Roussel. Elle fut reçue membre de l'Académie de Saint-Luc le 4 août 1750, avec une peinture représentant : *Les pèlerins d'Emmaüs.*

ROUSSEL Fremyre ou Frémin
XVIe siècle. Français.
Sculpteur.
Il travailla pour le château de Fontainebleau. Le Musée du Louvre conserve de lui : *Un génie de l'histoire* (statue marbre).

ROUSSEL G.
XVIIIe siècle. Travaillant vers 1790. Français.
Aquafortiste amateur.
Il grava des paysages d'après Saint-Quentin et d'après ses propres modèles.

ROUSSEL Georges Frederic, dit Roussel-Géo
Né en 1860 à Beauvais (Oise). Mort à Paris. XIXe-XXe siècles. Français.
Peintre d'histoire, genre.
Il fut élève de Cabanel, Maillot, et de Bouguereau.
Il participa à Paris au Salon des Artistes Français, dont il fut membre sociétaire ; il reçut une mention honorable en 1889 à l'Exposition universelle de Paris, une bourse de voyage en 1892, une médaille de deuxième classe en 1898, une médaille de bronze en 1900 à l'Exposition universelle de Paris. Il fut fait chevalier de la Légion d'honneur en octobre 1908.
MUSÉES : AMIENS (Mus. de Picardie) : *Le Corps de Marceau rendu à l'armée française* – BEAUVAIS : *Coin de fenêtre* – PARIS (Mus. de l'Armée) : *L'Empereur.*
VENTES PUBLIQUES : MONTE-CARLO, 8 oct. 1977 : *Thaïs* vers 1900, marbre blanc, bronze doré reh. d'émaux et de turquoises (H. 54) : FRF 20 000.

ROUSSEL Henry. Voir **ROUSSEL Jérome**

ROUSSEL Jean I
Né vers 1643. Mort le 1er décembre 1723. XVIIe-XVIIIe siècles. Actif à Tours. Français.
Sculpteur.
Père de Jean R. II. Il travailla pour des églises de Tours.

ROUSSEL Jean II
Né le 24 septembre 1690. Mort le 26 mars 1747. XVIIIe siècle. Actif à Tours. Français.
Sculpteur.
Fils de Jean R. I.

ROUSSEL Jean Baptiste. Voir l'article **ROUSSEAU Charles**

ROUSSEL Jérome
Né en 1663. Mort le 22 décembre 1713 à Paris. XVIIe-XVIIIe siècles. Français.
Médailleur.
Le prénom de Henry est erroné. Il fut médailleur à la cour de Louis XIV.

ROUSSEL Ker-Xavier
Né le 10 décembre 1867 à Lorry-les-Metz (Moselle). Mort en 1944 à L'Étang-la-Ville (Yvelines). XIXe-XXe siècles. Français.
Peintre de compositions mythologiques, pastelliste, peintre de compositions murales, graveur, décorateur. Symboliste. Groupe des Nabis.
Fils d'un médecin, il fit ses études au lycée Condorcet à Paris, où déjà il se lia avec Édouard Vuillard, qui deviendra en outre son beau-frère. Les études terminées, ce fut peut-être lui qui entraîna Vuillard à l'atelier d'Eugène Ulysse Napoléon Maillard, où ils rencontrèrent Charles Cottet, dont les débuts brillants les impressionnèrent. Ils s'inscrivirent ensuite tous à l'académie Julian, où ils reçurent les conseils de Bouguereau et de Jules Lefebvre. Toutefois l'enseignement de ces deux maîtres ne le comblant pas, il s'intéressa beaucoup plus à la doctrine synthétiste prêchée par Sérusier en fonction de la leçon reçue de Gauguin à Pont-Aven. Roussel s'intégra au groupe des Nabis. À partir de 1899, il fit des séjours toujours plus fréquents, où il recevait ses amis et tout particulièrement Sérusier. Il a appartenu à cette génération intermédiaire entre les impressionnistes – il connut Cézanne, Degas, Renoir, Monet et les fauves et cubistes. Ses amis furent Sérusier, Maurice Denis, Bonnard, Vuillard.
Il participa à des expositions collectives : de 1891 à 1896 avec le groupe des XX chez le Barc de Bouteville à Bruxelles ; 1893 à 1903 *Les Peintres de la revue blanche* à Paris ; 1899 avec le groupe nabi au Café Volponi à Paris ; 1900 à 1913 *La Libre Esthétique* à Bruxelles ; à partir de 1901 au Salon des Indépendants et irrégulièrement au Salon d'Automne ; 1936 *Les Peintres de la Revue blanche* chez Bolette Natanson à Paris ; 1937 *Les Maîtres de l'art contemporain* au musée du Petit Palais à Paris ; 1938 Biennale de Venise ; 1939 Foire mondiale de New York ; 1940 Lucerne ; 1951 *Toulouse-Lautrec et les Nabis* à la Kunsthalle de Berne ; 1955 et 1961 musée national d'Art moderne de Paris ; 1966 *Autour de la revue blanche* à la galerie Maeght à Paris ; 1968 Orangerie des Tuileries à Paris ; 1974 galerie Wildenstein à Tokyo ; 1975 musées royaux des beaux-arts de Belgique à Bruxelles. Il a montré ses œuvres dans des expositions personnelles à Paris : 1942 pastels à la galerie Louis Carré ; 1944 galerie Maratier ; 1947 rétrospective galerie Charpentier ; ainsi que : 1964 galerie Wildenstein à Londres ; 1965 Kunsthalle de Brême.

Ce fut sans doute Charles Cottet qui incita Roussel à adopter dès ses débuts la manière sombre de celui qui allait devenir le chef de file de la bande noire. Après les natures mortes réalistes de ses tout débuts, il a peint sous l'influence de Gauguin, du synthétisme de Sérusier, du symbolisme néotraditionnaliste des Nabis et de Cézanne, des scènes intimistes en aplats, sans être strictement cloisonnées, et aux tons encore sourds et presque lourds, qui peuvent faire penser à l'impressionnisme compact de Cézanne. Il semble qu'il ait commencé dès 1900, à peindre les scènes d'une mythologie peuplée de nymphes et de faunes, évoqués poétiquement sur fonds d'Île-de-France, qui caractérisent tout son œuvre. Cependant ce fut surtout après un voyage effectué à bicyclette, avec Maurice Denis, de Menton à Marseille, en 1905 et au cours duquel ils rendirent visite à Aix à Cézanne peu de temps avant sa mort qu'il éclaircit sa palette pour l'adapter à ces ciels sans nuage découverts avec merveille et sous lesquels il situa désormais ses fantaisies mythologiques édéniques, renouant dans le mode mineur avec Poussin et, de plus près, avec Corot. Il eut à plusieurs reprises l'occasion de peindre cet univers heureux et détaché de la réalité, dans des décorations murales de grandes dimensions : le rideau de scène de la Comédie des Champs-Élysées en 1913, une grande décoration *Pax Nutrix* du Palais des Nations à Genève, enfin *La Danse* pour le Palais de Chaillot, en 1937. D'entre ses très nombreuses compositions, on retrouve plus souvent citées : *Le Triomphe de Silène* ; *Polyphème* ; *Diane* ; *L'Enlèvement des filles de Leucippe*. Plus qu'un Nabi bon teint, il convient de le considérer comme un symboliste. De même que Puvis de Chavannes s'était inventé une Antiquité grecque transplantée dans la campagne lyonnaise, celui qui signait K.-X. Roussel fit évoluer ses nymphes et ses faunes d'une mythologie de fantaisie, dans les clairières des bois de la proche banlieue parisienne, réchauffée d'un soleil méditerranéen. Sa recherche de la vibration des couleurs vives sous l'éclat d'un éternel soleil s'accommoda de la technique du pastel. Il pratiqua également la lithographie.

K.X. roussl.

K.X roussel

BIBLIOGR. : Lucie Couturier : *K.-X. Roussel*, Bernheim Jeune, Paris, 1927 – Pierre du Colombier : *Les Dieux et K.-X. Roussel*, Éditions des beaux-arts, Paris, 1942 – Catalogue de la rétrospective : *K.-X. Roussel*, galerie Charpentier, Paris, 1947 – René Huyghe : *Les Contemporains*, Tisné, Paris, 1949 – Bernard Dorival : *Les Peintres du XXᵉ s.*, Tisné, Paris, 1957 – Catalogue de l'exposition : *K.-X. Roussel*, galerie Wildenstein, Londres, 1964 – Catalogue de l'exposition : *K.-X. Roussel*, Kunsthalle, Brême, 1965 – Michel Claude Jalard : *Le Post-Impressionnisme*, in : *Hre gén. de la peinture*, t. XVIII, Rencontre, Lausanne, 1966 – Jacques Salomon : *Ker-Xavier Roussel*, La Bibliothèque des Arts, Paris-Lausanne, 1967 – Alain, Jacques et Antoine Salomon : *L'Œuvre gravée de K.-X. Roussel*, Mercure de France, Paris, 1968.

MUSÉES : ALGER – COPENHAGUE – GENÈVE (Mus. du Petit-Palais) : *Meules de foin au bord de la mer* – HELSINKI – MOSCOU – PARIS (Mus. Nat. d'Art mod) : *La Route* 1916 – *Le Cyclope* 1908 – *Vénus et l'Amour au bord de la mer* 1908 – *l'Enlèvement des filles de Leucippe* 1911 – *Pastorale* 1920 – *Le Repos de Diane* 1923 – *Portrait de Vuillard* 1934 – PARIS (BN) : *Éducation du chien* – *Paysages*, grav. – *Nymphe et Faune* vers 1895, eau-forte – PARIS (Mus. du Louvre) : *Projet de paravent*, dessin – PARIS (Mus. d'Orsay) : *La Barrière*, past. – *Femme de profil au chapeau vert* – *Au Lit* – Félix Valloton – *Roussel le liseur* – *Les Saisons de la vie* – PARIS (Mus. Nat. d'Art Mod.) – SAINT-GERMAIN-EN-LAYE (Mus. départ. du Prieuré) : *Composition dans la forêt* – TOULOUSE (Mus. des Augustins) : *Vierge au sentier* – WINTERTHUR : *Automne* 1916.

VENTES PUBLIQUES : PARIS, 10 mai 1900 : *La Pelouse* : **FRF 160** – PARIS, 23 nov. 1910 : *Confidences* : **FRF 960** – PARIS, 24 fév. 1919 : *Eurydice au serpent* : **FRF 3 200** – PARIS, 7 déc. 1923 : *Eglogue* : **FRF 4 100** – PARIS, 14 fév. 1927 : *Le Voyage de Silène* : **FRF 5 000** – PARIS, 28 mai 1930 : *Faune en embuscade* : **FRF 20 000** – PARIS, 28 juin 1935 : *Acis et Galatée surpris par*

Polyphème : **FRF 1 850** – PARIS, 15 juin 1938 : *Le Printemps*, gche et past. : **FRF 4 800** – PARIS, 22 déc. 1941 : *L'Offrande* 1921 : **FRF 28 000** – PARIS, 26 fév. 1945 : *Vénus à Cythère* déc. 1924 : **FRF 39 100** – PARIS, 30 mai 1949 : *Nymphe et Satyre* 1919 : **FRF 46 500** – PARIS, 11 déc. 1950 : *Branche d'arbre en fleurs* : **FRF 33 000** – GENÈVE, 10 mars 1951 : *Personnages et animaux dans un bois* 1915, past. : **CHF 340** – PARIS, 1ᵉʳ déc. 1959 : *Baigneuses* : **FRF 1 900 000** – LONDRES, 22 mars 1961 : *Le Baiser*, past. : **GBP 230** – NEW YORK, 24 nov. 1965 : *L'Après-midi d'un faune* : **USD 2 750** – VERSAILLES, 16 mars 1969 : *Le Repos de Vénus* : **FRF 40 000** – PARIS, 12 déc. 1973 : *Fleurs dans un vase*, gche : **FRF 30 000** – VERSAILLES, 11 juin 1974 : *Le Parc fleuri* : **FRF 10 000** – PARIS, 23 mars 1976 : *Paysage*, past. (22x36) : **FRF 1 800** – VERSAILLES, 27 juin 1976 : *Le repos de Vénus*, h/t (100x177) : **FRF 17 000** – VERSAILLES, 17 mars 1977 : *Vénus sortant de l'eau*, h/t (106x159,5) : **FRF 20 000** – GRENOBLE, 22 mai 1978 : *Chemin dans la campagne*, past. (45x60) : **FRF 7 800** – ENGHIEN-LES-BAINS, 27 mai 1979 : *Les enfants dans la prairie*, past. (88x82) : **FRF 47 000** – ENGHIEN-LES-BAINS, 28 oct 1979 : *La Vierge au sentier*, h/t (45x31) : **FRF 61 000** – BERNE, 21 juin 1980 : *Paysage avec maison* 1897, litho. coul. : **CHF 2 800** – BERNE, 25 juin 1981 : *L'Éducation du chien* 1893, litho. coul. : **CHF 8 800** – VERSAILLES, 12 déc. 1981 : *Faunes et Satyres*, h/pan. (78x106) : **FRF 15 000** – NEW YORK, 18 mars 1982 : *Nymphes et satyres* vers 1910, past. (34,3x56,2) : **USD 2 800** – BERNE, 23 juin 1983 : *L'Éducation du chien, dans la neige* 1893, litho. coul. : **CHF 9 000** – PARIS, 15 déc. 1983 : *Modèle de dos, endormi*, fus. et estompe reh. de past. (22,5x32,5) : **FRF 7 800** – LONDRES, 26 oct. 1983 : *Les Baigneuses*, gche et past./traits fus. (76,2x114,3) : **GBP 2 600** – NEW YORK, 19 mai 1983 : *Faune et nymphes*, h/t (106x141) : **USD 14 000** – LONDRES, 13 fév. 1985 : *Baigneuse*, past. (78,7x109,2) : **GBP 4 200** – PARIS, 26 juin 1986 : *Baigneuses*, past. (20,5x36) : **FRF 98 000** – ENGHIEN-LES-BAINS, 13 avr. 1986 : *La Vierge au sentier*, h/t (54x37) : **FRF 145 000** – NEW YORK, 18 fév. 1988 : *Les baigneuses*, past./pap. mar./t. (46x44,8) : **USD 17 600** – LONDRES, 21 oct. 1988 : *Le pommier* 1924, h/t (99,7x64,8) : **GBP 7 700** – PARIS, 22 nov. 1988 : *Nus dans un paysage*, past. (23x30) : **FRF 19 000** – AMSTERDAM, 10 avr. 1989 : *Au bord de la mer*, h/pan. (25x36,2) : **NLG 5 520** – NEW YORK, 3 mai 1989 : *Baigneuse*, h/t (36x49) : **USD 35 520** – PARIS, 22 oct. 1989 : *Jeunes femmes dans un sous-bois* vers 1892, h/t (27,5x41) : **FRF 131 500** – PARIS, 22 nov. 1989 : *Diane et Adonis*, past./pap. (46x67,5) : **FRF 100 000** – PARIS, 27 mars 1990 : *Faune et nymphe*, h/cart. (33x72) : **FRF 60 000** – PARIS, 30 mai 1990 : *Le Bain de soleil*, h/cart. (33x46) : **FRF 80 500** – PARIS, 13 juin 1990 : *Faune dans un paysage*, dess. au lav. reh. de gche (11,5x20) : **FRF 5 500** – PARIS, 2 juil. 1990 : *Paysage à l'arbre*, past. au cr. noir et coul. (42x55) : **FRF 9 000** – PARIS, 6 oct. 1990 : *Le repos des Dieux*, past. (13x19) : **FRF 21 000** – CALAIS, 10 mars 1991 : *Paysage d'automne*, past. (42x48) : **FRF 18 000** – PARIS, 25 oct. 1991 : *Faunes et nymphes*, past. (53,5x38) : **FRF 74 000** – NEW YORK, 5 nov. 1991 : *Le Faune et les deux nymphes*, h/cart. (27x37,5) : **USD 9 350** – SAINT-ÉTIENNE, 16 nov. 1991 : *Femmes au parc*, h/t (36x75) : **FRF 950 000** – PARIS, 21 fév. 1992 : *Paysage avec maison* 1897, litho. coul. (29x41,5) : **FRF 16 000** – PARIS, 3 juin 1992 : *Baigneuse au bord de l'eau*, past. (21x34,5) : **FRF 52 000** – PARIS, 11 juin 1993 : *L'Éducation du chien ou Dans la neige* 1893, litho. (33x20,5) : **FRF 45 000** – LONDRES, 13 oct. 1993 : *Le Fugitif*, sanguine (24,8x31,4) : **GBP 690** – PARIS, 25 mars 1994 : *Faune de village*, h/cart. (31x39) : **FRF 20 000** – NEW YORK, 9 mai 1994 : *La Couturière*, encre et cr./pap./pap. (18,8x12,1) : **USD 34 500** – PARIS, 21 sep. 1994 : *L'Éducation du chien* 1893, litho. coul. : **FRF 31 000** – LONDRES, 20 oct. 1994 : *Paysage*, h/t (171x75) : **GBP 12 650** – PARIS, 24 nov. 1995 : *L'Après-midi d'un faune de Mallarmé*, past. (40x63) : **FRF 46 000** – PARIS, 21 juin 1996 : *Les Faunes*, h/t (64x46) : **FRF 18 000** – PARIS, 21 nov. 1996 : *Baigneuses* 1896, litho. (25,5x42,5) : **FRF 34 000** – PARIS, 22 nov. 1996 : *Sous-bois*, past. et gche/pap. chamois (35,5x53,5) : **FRF 13 000** – LYON, 2 déc. 1996 : *Les Digitales*, past. (54,4x52,3) : **FRF 40 000** – PARIS, 16 mai 1997 : *L'Écurie*, past./pap. beige (23,5x29,5) : **FRF 47 000** – PARIS, 6 juin 1997 : *Paysage vallonné*, past. (31x47,5) : **FRF 16 000** – PARIS, 27 oct. 1997 : *Baigneuses*, past. (30x48) : **FRF 34 000**.

ROUSSEL Léon, dit Léo
Né le 25 novembre 1868 à Ourches (Meuse). XIXᵉ-XXᵉ siècles.
Français.
Sculpteur.
Il fut élève de G. J. Thomas et d'E. Peynot.
Il participa à Paris, au Salon des Artistes Français, dont il était

membre sociétaire. Il obtint une mention honorable en 1898, une médaille d'argent en 1931.

Il sculpta des bustes, des portraits, des munuments aux morts et des médaillons.

MUSÉES : BAR-LE-DUC – PARIS (Mus. du Petit-Palais) : *Innocence.*

ROUSSEL Marius Pascal
Né le 7 septembre 1874 à Sète (Hérault). XIXᵉ-XXᵉ siècles. Français.

Sculpteur.

Il fut élève de Falguière. Il participa à Paris, où il vécut et travailla, à partir de 1898 au Salon des Artistes Français, dont il fut membre sociétaire hors-concours ; il obtint la médaille d'or en 1922. Il fut décoré de la Légion d'honneur en 1935.

ROUSSEL Modeste
XVIIIᵉ siècle. Actif à Paris en 1752. Français.

Sculpteur sur ivoire.

Il fut membre de l'Académie de Saint-Luc.

ROUSSEL Nicolas
XVIᵉ-XVIIᵉ siècles. Actif à Paris de 1590 à 1624. Français.

Médailleur.

ROUSSEL Paul
XVIIᵉ siècle. Actif à Paris de 1605 à 1647. Français.

Graveur de portraits et d'armoiries.

Il fut également imprimeur et éditeur.

ROUSSEL Paul ou Hippolyte Paul René, dit Paul-Roussel
Né le 23 octobre 1867 à Paris. Mort le 1ᵉʳ janvier 1928 à Paris. XIXᵉ-XXᵉ siècles. Français.

Sculpteur.

Il fut élève de Pierre Jules Cavelier, Louis Ernest Barrias et Jules Félix Coutan. Il fut membre du jury du Salon des Artistes Français et de l'école des beaux-arts de Paris. Il obtint le premier Grand Prix de Rome en 1895, la médaille d'argent en 1900, ainsi que la mention hors-concours la même année. Il fut officier de la Légion d'honneur.

Il sculpta des monuments aux morts et des statues.

MUSÉES : AMSTERDAM : *Les Tout-Petits* – LE MANS : *Apollon* – *Buste de Guynemer* – *Buste officiel de la République* – PARIS (Mus. Galliera) : *La Mer* – PARIS (Mus. du Petit-Palais) : *La Danseuse Nonia.*

ROUSSEL Paul Marie
Né le 8 février 1804 à Paris. Mort en 1877. XIXᵉ siècle. Français.

Peintre, peintre verrier et sur porcelaine et lithographe.

Élève de Chenavard. Il exposa au Salon de 1847 à 1876. Chevalier de la Légion d'honneur en 1868. Il fut à partir de 1837 peintre de vitraux à la Manufacture de Sèvres, mais ses envois au Salon comportent des portraits, des sujets empruntés à la vie populaire russe, des sujets algériens, ce qui permettrait de supposer qu'il a visité la Russie et l'Algérie. Paul Marie Roussel exécuta les vitraux du Louvre d'après Chenavard, Deveria et Alaux, ceux de la Chapelle Saint-Ferdinand, d'après Ingres, ceux de Dreux et de l'église Saint-Louis à Versailles, d'après Deveria. On cite de lui une lithographie, *Paysans russes devant une icône*, publiée dans l'*Artiste* en 1836.

VENTES PUBLIQUES : PARIS, 1900 : *La pelouse*, past. : **FRF 100** ; *Idylle*, past. : **FRF 157.**

ROUSSEL Pierre
Né le 4 décembre 1927 à L'Étang-la-Ville (Yvelines). XXᵉ siècle. Français.

Peintre de paysages, marines, natures mortes, pastelliste.

Petit-fils de K. X Roussel et petit-neveu de Vuillard, il fit ses études à l'école des arts décoratifs de Paris en 1945.

Il participa à des expositions collectives : manifestations consacrées à l'École de Paris ; Salon des Tuileries ; Biennale de Menton ; *Presence of French Figurative Modern Art* à New York en 1969. Il montre ses œuvres dans des expositions personnelles à Paris et à Londres, à partir de 1953.

Il a publié deux albums de lithographies sur le Japon (1958) et pour le Tricentenaire de Molière (1973).

MUSÉES : NEW YORK (Mus. of Mod. Art) – PARIS (Mus. d'Art Mod.) – PHILADELPHIE (Mus. of Art).

VENTES PUBLIQUES : PARIS, 22 mars 1976 : *Bord de lac*, past. (64x46) : **FRF 1 600** – LONDRES, 29 nov. 1976 : *Nature morte aux fruits*, h/t (55x81,2) : **GBP 700** – NEW YORK, 8 août 1980 : *Nature morte aux fleurs*, h/t (54x81,2) : **USD 1 900** – CHICAGO, 11 sep. 1983 : *Au jardin*, h/t (99x81,5) : **USD 2 200** – PARIS, 16 déc. 1987 : *Nature morte aux grenades*, h/t (27x46) : **FRF 6 500** – PARIS, 12 oct. 1988 : *Barques sur le lac du Bois de Boulogne*, h/t (58x71) : **FRF 12 500** – NEW YORK, 9 mai 1989 : *Chez la couturière*, h/t (64,7x80,5) : **USD 3 960** – NEW YORK, 29 sep. 1993 : *Nature morte aux pommes*, h/t (50,2x64,8) : **USD 1 380.**

ROUSSEL Robert
XVIᵉ siècle. Actif à Paris de 1541 à 1561. Français.

Peintre verrier.

Il exécuta des vitraux pour l'église de Saint-Étienne-du-Mont à Paris.

ROUSSEL Théodore
Né le 23 mars 1847 à Lorient (Morbihan). Mort le 23 avril 1926 à Hastings. XIXᵉ-XXᵉ siècles. Depuis 1874 actif en Angleterre. Français.

Peintre de nus, figures, compositions animées, paysages, marines, graveur.

Il s'établit en Angleterre en 1874 et vivait à Hastings. Il fut influencé par Whistler. Il établit une étude sur les couleurs *L'Analyse chromatique positive*, dans laquelle il définit le reflet équivalent à chaque pigment coloré.

BIBLIOGR. : Gérald Schurr : *Les Petits Maîtres de la peinture – Valeur de demain*, t. V, L'Amateur, Paris, 1981.

MUSÉES : AMSTERDAM (Mus. mun.) – LONDRES (Tate Gal.) : *Jeune Fille lisant.*

VENTES PUBLIQUES : LONDRES, 19 déc. 1946 : *Scène de plage à Cannes* : **GBP 72** – LONDRES, 5 mars 1980 : *A garden in Fulham*, h/t (74x62) : **GBP 1 250** – LONDRES, 23 mai 1984 : *A garden in Fulham*, h/t (76x63,5) : **GBP 1 700** – BERNE, 19 juin 1987 : *L'agonie des fleurs*, eau-forte (44,6x35) : **CHF 2 600** – LONDRES, 6 mars 1987 : *Blue Thames, end of summer afternoon, Chelsea*, h/t (84x120) : **GBP 12 000.**

ROUSSEL Théodore. Voir aussi **RUSSEL**

ROUSSEL DE HARMAVILLE
XIVᵉ siècle. Français.

Peintre.

Il fut chargé en 1327 de l'exécution d'un retable pour la chartreuse du Val-Saint-Esprit, près de Gosnay.

ROUSSEL DE PRÉVILLE Roger. Voir **PRÉVILLE**

ROUSSEL-MASURE
Né en 1863 à Paris. Mort le 5 juillet 1919 à Cagnes-sur-Mer (Alpes-Maritimes). XIXᵉ-XXᵉ siècles. Français.

Peintre de paysages animés, paysages, paysages d'eau.

Il fut élève de l'académie Julian à Paris, où il fut camarade de Valtat, G. d'Espagnat et A. André. À Moret, où il alla d'abord s'établir, il se lia avec Sisley et Pissarro. Il reçut ensuite les conseils de Monet, aux environs de Giverny. En 1914, il se fixait à Cagnes-sur-Mer. Il a tenu le journal de ses visites à Renoir ; à la date du 18 août 1915 on lit : « Pour bien peindre dit-il, il faut peindre vite ; il n'y a que ce moyen de donner de la vie au modèle et il faut éviter de s'appesantir sur les détails ». On cite de Roussel-Masure, qui a peint surtout des paysages : *Eragny* ; *Le Marché de Pontoise* ; *La Mer à Bréat* ; *Moret* ; *Antibes* ; *Les Collettes, maison de Renoir à Cagnes* ; *Renoir au chevalet.*

VENTES PUBLIQUES : PARIS, 1ᵉʳ mai 1889 : *La Celle-sous-Moret* : **FRF 120** – PARIS, 27 nov. 1946 : *Château-Gaillard* : **FRF 1 500** – PARIS, 26 nov. 1948 : *Bords de la Marne* : **FRF 600** – PARIS, 20 juin 1968 : *Le marché* : **FRF 4 500** – VERSAILLES, 4 avr. 1976 : *Village au bord de la rivière* (54x73) : **FRF 1 200** – VERSAILLES, 4 mars 1979 : *La Seine au Vert-Galant*, h/t (65x54) : **FRF 4 500** – STUTTGART, 9 mai 1981 : *Paysage d'été*, h/t (30x55) : **DEM 3 700.**

ROUSSELET Charles
XVIIᵉ siècle. Français.

Peintre.

Frère de Jean R.

ROUSSELET Gilles
Né en 1610 à Paris. Mort le 15 juillet 1686 à Paris. XVIIᵉ siècle. Français.

Dessinateur, graveur au burin et marchand d'estampes.

Père de Jean R. On ne dit pas qui fut son maître, mais son style s'inspire de la manière de Bloemaert. Il paraît avoir occupé une place marquante parmi les graveurs et marchands d'estampes de son époque. Son œuvre est considérable : Le Blanc en catalogue cent quatre pièces, de tous les genres et d'après les maîtres français et italiens. Il fut très lié avec Ch. Le Brun, dont

il reproduisit plusieurs ouvrages. Reçu académicien le 14 avril 1663, il ne prit part qu'à une seule exposition en 1664. Il mourut aveugle aux Gobelins, le 15 juillet 1686. Sa femme, Judith Legout, mourut quelques jours après lui et ils furent enterrés ensemble dans l'église Saint-Hippolyte le 26 du même mois.

ROUSSELET Jean
Né en 1656 à Paris. Mort le 13 juin 1693 aux Gobelins. XVIIe siècle. Français.
Sculpteur.
Fils du graveur Gilles Rousselet et frère du peintre Charles Rousselet. Reçu académicien le 28 juin 1686. Le Musée du Louvre conserve de lui : *La Poésie et la Musique*.

ROUSSELET Madeleine Thérèse
XVIIIe-XIXe siècles. Français.
Graveur au burin.
Sœur de Marie-Anne R.

ROUSSELET Marie Anne, plus tard Mme Tardieu
Née le 6 décembre 1732 à Paris. Morte en 1826 à Paris. XVIIIe-XIXe siècles. Française.
Graveur au burin.
On croit qu'elle appartenait à la famille de Gilles Rousselet. Elle était mariée à Pierre François Tardieu. Elle grava plusieurs pièces pour les ouvrages de Buffon. On lui doit également des marines d'après Vernet Backhuysen, Van Loo et W. Van de Velde.

ROUSSELET Pierre
XVIIIe siècle. Actif à Liège en 1732. Éc. flamande.
Enlumineur.

ROUSSELIN Auguste
Né au XIXe siècle à Paris. XIXe siècle. Français.
Peintre.
Élève de Gleyre. Il débuta au Salon de 1863. On lui doit des portraits, des chevaux et des sujets de genre.
VENTES PUBLIQUES : PARIS, 13 mars 1978 : *Pau : le marché aux chevaux* 1885, h/t (260x195) : FRF 7 800.

ROUSSELIN Joseph Auguste
Né vers 1840 à Paris. XIXe siècle. Français.
Peintre de scènes de genre, portraits, paysages, animaux.
Il fut élève de Thomas Couture, Charles Gleyre. Il exposa au Salon de Paris, à partir de 1863 ; ainsi qu'au Salon de la Société des Amis des Arts de Pau. Il posa en 1869 pour la célèbre toile de Manet : *Le Déjeuner sur l'herbe*.
BIBLIOGR. : Gérald Schurr, in : *Les Petits Maîtres de la peinture 1820-1920, valeur de demain*, Les Éditions de l'Amateur, t. VI, Paris, 1985.
MUSÉES : PAU (Mus. des Beaux-Arts) : *Marché aux mules*, étude.
VENTES PUBLIQUES : PARIS, 24 oct. 1984 : *Marché aux mules à Pau*, h/t (257x194) : FRF 140 000 – PARIS, 26 oct. 1984 : *Marché aux mules à Pau* 1885, h/t (257x193,5) : FRF 140 000 – NEW YORK, 13 oct. 1993 : *La foire de la St Martin à Pau* 1885, h/t (256,5x193) : USD 40 250.

ROUSSELIN-CORBEAU DE SAINT-ALBIN Hortensine Céline, née Duhameau
Née en 1817 à Mayenne (Mayenne). Morte en 1874 à Paris. XIXe siècle. Française.
Peintre de fleurs et de fruits.
Elle eut pour professeur Jacobber. Sous le nom de Mme de Saint-Albin, elle figura au Salon de Paris de 1843 à 1874. Elle a peint fréquemment sur porcelaine. Le Musée d'Alençon possède d'elle *Fleurs et fruits* et celui de Bagnères, une autre œuvre de cette artiste.

ROUSSELLE Hippolyte
Né au XIXe siècle à Paris. XIXe siècle. Français.
Peintre et graveur.
Élève de Delaunay et de Puvis de Chavannes. Il débuta au Salon de 1878. Il a peint notamment des portraits sur émail et sur faïence.

ROUSSELOT Bruno
Né le 12 novembre 1957 à Joinville-en-Vallage (Haute-Marne). XXe siècle. Actif depuis 1987 aux États-Unis. Français.
Peintre, dessinateur. Abstrait.
Il vit et travaille à New York depuis 1987 et à Châtillon-sur-Loire.
Il participe à des expositions collectives : 1982 Maison des Arts de Créteil ; 1983 musée des Beaux-Arts à Chartres ; 1984 CNAP aux galeries nationales du Grand Palais à Paris ; 1985 Kulturhuset de Stockholm ; 1986, 1993, 1995 Foire Internationale d'Art contemporain à Paris ; 1983 Salon de Mai à Paris ; 1987 Salon de Montrouge ; 1991 Bennington College dans le Vermont ; 1992 PS1 à New York ; 1993 Salon Découvertes à Paris ; 1994 École des Beaux-Arts de Lorient ; 1995 Contemporary Art Museum de l'université de Tampa (Floride) ; 1997 Le Quartier, centre d'art contemporain de Quimper, *Abstraction/Abstractions – Géométries provisoires* au musée d'Art moderne de Saint-Étienne. Il montre ses œuvres dans des expositions personnelles depuis 1981 : 1991, 1993, 1994, 1996 galerie Zürcher à Paris ; 1992, 1995 Galerie Lennon, Weinberg à New York ; 1995 École des Beaux-Arts de Valence et Centre d'art contemporain de Vassivière-en-Limousin ; 1997 Atelier Cantoisel à Joigny (Yonne) avec Madé.
Rousselot emprunte de façon originale son langage à l'abstraction géométrique et *hard edge* de Barnett Newman et Ellsworth Kelly, mais aussi au suprématisme de Malevitch. Ses œuvres mettent en jeu des formes – suite de carrés, rectangles, lignes brisées architecturée en courbe, spirale – peintes en aplats au rouleau, dispersées sur la toile. Elles obéissent à des écarts que s'impose l'artiste – briser la rigueur géométrique, les angles, les parallèles, les symétries – et donnent à voir une structure comme en décalage, mobile « ne menant nulle part ailleurs qu'au cœur de la peinture » (Luc Vezin). On cite les séries *Labyrinthes* 1991-1992, *Fragmentations* et *Delta* 1993, *Concorde* 1996.
BIBLIOGR. : Philippe Piguet : *Bruno Rousselot*, n° 192, Art Press, Paris, juin 1994 – Catalogue de l'exposition : *Bruno Rousselot – Delta*, Galerie Zürcher, Paris, 1994 – Plaquette de l'exposition : *Bruno Rousselot*, Centre d'art contemporain, Vassivière-en-Limousin, 1995 – Manuel Jover : *Bruno Rousselot*, n° 142, Beaux-Arts, Paris, fév. 1996 – Catalogue de l'exposition : *Abstraction/Abstractions – Géométries provisoires*, Musée d'Art moderne, Saint-Étienne, 1997.
MUSÉES : PARIS (FNAC).

ROUSSELOT Ernest
Né au XIXe siècle à Paris. XIXe siècle. Français.
Peintre de natures mortes.
Il exposa au Salon en 1869 et 1870.

ROUSSELOT J. L.
XVIIIe siècle. Actif dans la seconde moitié du XVIIIe siècle. Français.
Sculpteur sur bois.
Il a sculpté un confessionnal et des stalles dans l'église de Courtempierre en 1788.

ROUSSELOT Lucien
Né le 21 juillet 1900 à Saint-Germain-sous-Doue (Seine-et-Marne). Mort le 4 mai 1992 à Fay-les-Étangs (Oise). XXe siècle. Français.
Peintre de sujets militaires.
Il fut peintre de l'armée.
VENTES PUBLIQUES : PARIS, 23 oct. 1992 : *Cavalier ordonnace de 1750*, gche/cart. (65x50) : FRF 8 000.

ROUSSENCQ Jean Pierre
Mort en 1756. XVIIIe siècle. Actif à Bordeaux. Français.
Faïencier.
Il a fondé en 1740 la Manufacture de faïence de Marans. Le Musée Céramique de Sèvres conserve des œuvres de cet artiste.

ROUSSET Helene
Née le 5 octobre 1840 à Berlin. XIXe siècle. Allemande.
Peintre.
Élève d'Eschke et de Flickel.

ROUSSET Henri. Voir DIDIER DE ROUSSET Henri

ROUSSET Jules
Né le 15 mars 1840 à Aillant-sur-Milleron (Loiret). XIXe siècle. Français.
Peintre de portraits, paysages, paysages d'eau.
Il fut élève de Léon Cogniet et d'Isidore Pils à l'École des Beaux-Arts de Paris. Il exposa au Salon de Paris, à partir de 1867. Il peignit principalement des portraits.
MUSÉES : AUXERRE : *Bords de l'Yonne à Preuilly* – *Étude de ramoneur* – ORLÉANS : *Tête d'Italienne* 1873.

ROUSSEV Svetlin
Né le 14 juin 1933 à Pleven. XXe siècle. Bulgare.

Peintre de figures. Expressionniste.

Il fut élève dans l'atelier de Detchko Ouzounovdans de l'académie des Beaux-Arts de Sofia, où il enseigna à partir de 1975. Il est président de la très officielle Union des Artistes Bulgares. Il vit et travaille à Sofia.

Il participe à de nombreuses expositions collectives aussi bien en Bulgarie, qu'à Budapest, Varsovie, Prague, Berlin, Moscou, Leningrad, Bucarest, pour les anciens « Pays de l'Est », qu'à Paris notamment au Salon d'Automne dont il est membre sociétaire, Munich, New York, Washington, Tokyo notamment au Salon Nika Kai. Il a reçu de nombreux prix : 1961 médaille d'or et le premier prix de la première Exposition nationale des jeunes artistes ; 1973 prix de la première Biennale internationale de peinture de Sofia.

Dans des gammes froides de bleus et violets appliqués souvent au couteau dans mélanges pâteux et glauques, il peint des personnages empreints d'évidents sentiments d'angoisse, en principe peu conformes aux directives euphorisantes du réalisme-socialiste. ■ M. R., J. B.

Bibliogr. : In : *Catalogue du Salon d'Automne*, Paris, 1987.
Musées : Sofia (Mus. de la ville) – Sofia (Gal. nat.).
Ventes Publiques : Londres, 26 oct. 1989 : *Dans l'expectative* 1988, h/t (191x185) : **GBP 6 600** – Londres, 18 oct. 1990 : *Dans l'expectative* 1988, h/t (191x185) : **GBP 14 300**.

ROUSSI Marcel
Né en 1906. Mort en 1983. XXᵉ siècle. Français.
Peintre de paysages.

Il a participé au Salon des Indépendants, à Paris en 1971.
Urbaniste pour la ville de Paris puis au ministère de l'équipement, il a privilégié dans ses œuvres le thème des travaux publics.
Musées : Narbonne (Mus. d'Art et d'Hist.) : *La Route nationale 20*.

ROUSSIGNEUX Charles François
Né le 4 février 1818 à Paris. XIXᵉ siècle. Français.
Dessinateur.

Il exposa au Salon de Paris en 1868 et 1870 des dessins pour l'ornementation d'une édition des *Évangiles*.

ROUSSIL Robert
Né en 1925 à Montréal. XXᵉ siècle. Actif depuis 1957 en France. Canadien.
Sculpteur de figures, d'intégrations architecturales.

Il fut élève de l'école du musée des beaux-arts de Montréal, de 1945 à 1946, où il enseigna de 1946 à 1948. Il fut membre de l'Association des sculpteurs du Québec.
Il participa à de nombreuses expositions collectives : 1961 Symposium en Yougoslavie ; 1964 et 1965 Symposium de Montréal ; 1966 Symposium du Québec ; 1976 Symposium de Grenoble et *Trois Générations d'art québécois* au musée d'Art contemporain de Montréal... Il montre ses œuvres dans des expositions personnelles : 1956 Paris, 1961 Nice, 1962 et 1966 Montréal, 1968 Cannes, etc.
Dans une première période, jusque vers 1954, il réalisa surtout en bois des nus qui, taxés à plusieurs reprises d'obscénité lui valurent quelques difficultés administratives. Il évolua ensuite vers une expression plus symbolique, bien que toujours fondée sur les formes souples et pleine de l'anatomie humaine. Il travaille également le bronze et le béton. Dans des œuvres précédant de peu 1970, il a introduit certains éléments mobiles qui requièrent l'intervention du spectateur, certaines autres de ses sculptures s'apparentent aux sculptures habitables rencontrées précédemment chez divers artistes. Il a réalisé des travaux d'urbanisme et d'aménagement de lieux publics, des sculptures monumentales notamment pour l'autoroute Ville-Marie à Montréal.
Bibliogr. : Denys Chevalier, in : *Nouv. Dict. de la sculpture mod.*, Hazan, Paris, 1970 – in : *Dict. de l'art mod. et contemp.*, Hazan, Paris, 1992.
Musées : Montréal (Mus. d'Art Contemp.) : *L'Oiseau volant* 1949 – Montréal (Mus. des Beaux-Arts) : *La famille* 1949.

ROUSSILLE Guy
Né en 1944 à Castelculier (Lot-et-Garonne). XXᵉ siècle. Français.
Peintre, graveur, sculpteur.

Il participe à diverses expositions de groupe notamment aux Salons Grands et Jeunes d'Aujourd'hui, de la Jeune Sculpture, etc, en 1993 à l'exposition : *De Bonnard à Baselitz – Dix Ans d'enrichissements du cabinet des estampes 1978-1988* à la Bibliothèque nationale de Paris.

Il pratique une peinture directe et gaie, apparentée à l'ornementalisme d'un Corneille et au pop art.
Bibliogr. : Catalogue de l'exposition : *Cent Artistes dans la ville*, Montpellier, 1970.
Musées : Paris (BN) : *Sens cosmique* 1979.

ROUSSILLON, Maître du. Voir MAÎTRES ANONYMES

ROUSSIN
XIXᵉ siècle. Travaillant à la Réunion vers 1860. Français.
Portraitiste, paysagiste et lithographe.

Il a illustré l'*Album de la Réunion*.

ROUSSIN Alfred Victor
Né au XIXᵉ siècle à Nantes (Loire-Atlantique). XIXᵉ siècle. Français.
Peintre.

Il exposa au Salon de Paris dès 1887.

ROUSSIN Georges
Né le 19 novembre 1854 à Saint-Denis (Île de la Réunion). XIXᵉ-XXᵉ siècles. Français.
Peintre d'histoire, genre, portraits, pastelliste.

Il fut élève de Cabanel, de Jules Lefebvre et de Millet. Il participa à Paris au Salon à partir de 1878. Il reçut une médaille d'argent en 1920.
Musées : Dieppe : *Pêcheuse dieppoise*, past. – Toulon : *Dispute de Laerte et Hamlet – Portrait d'une dame*, past.
Ventes Publiques : Londres, 25 mars 1987 : *Fleuristes veillant* 1891, h/t (95x128) : **GBP 5 000** – Paris, 30 mai 1988 : *Portrait de femme* 1913, h/t (106x89) : **FRF 4 800**.

ROUSSIN Victor Marie
Né le 3 mars 1812 à Quimper (Finistère). Mort vers 1900. XIXᵉ siècle. Français.
Peintre de scènes de genre, paysages, paysages de montagne, paysages d'eau.

Il fut élève de François Ricois, de Lapito de Simé, de Siméon Fort et d'Évariste Luminais. Il s'établit à Keraval, près de Quimper. Il figura au Salon de Paris, à partir de 1838. En 1980, il fut représenté à l'exposition organisée au Grand Palais par le Musée des Arts et Traditions Populaires.
Il peignit les sites et les rudes habitants de l'Armorique. On cite également de lui quelques vues des Pyrénées.
Bibliogr. : Gérald Schurr, in : *Les Petits Maîtres de la peinture 1820-1920, valeur de demain*, Les Éditions de l'Amateur, t. V, Paris, 1981.
Musées : Brest : *Sous-bois – Ferme de Penmenez* – Nantes (Mus. des Beaux-Arts) : *Derniers rayons* – Nice : *À l'école – Celle qui ne sait pas sa leçon* – Orléans : *Femme âgée dévidant du chanvre près d'un pressoir* – Le Puy-en-Velay : *Paysage*.
Ventes Publiques : Paris, 13 fév. 1951 : *Paysage exotique* 1854 : **FRF 2 800**.

ROUSSOFF Alexandre Nicolaïevitch ou Roussoff-Muromzoff ou Volkoff-Muromzoff
Né en 1844. Mort en 1928. XIXᵉ-XXᵉ siècles. Russe.
Peintre de genre, sujets typiques, paysages, aquarelliste. Orientaliste.

Il voyagea en Égypte et se fixa à Venise.
Il exposa à Londres, notamment à la Royal Academy, à partir de 1880.
Il s'est créé une forme très personnelle.

A. N. Roussoff

Musées : Derby : *Vendeur d'huile au Caire* – Moscou (Gal. Tretiakov) : *Luxor – Une rue au Caire – Le Nil après le coucher du soleil – Le Caire avant le coucher du soleil – Le Soir sur le Nil – Achetée* – Sydney : *Funérailles d'un enfant de la campagne à Chioggia*.
Ventes Publiques : Londres, 19 mai 1922 : *Rejected*, dess. : **GBP 46** – Londres, 9 juil. 1949 : *Rejected*, dess. : **GBP 31** – Londres, 17 nov. 1976 : *Scène de rue au Caire* 1891, aquar. (80,7x49,6) : **GBP 400** – Londres, 24 nov. 1983 : *Vue de Venise* 1888, aquar. et cr., série de cinq (chaque 24,8x11,5) : **GBP 1 200** – Londres, 20 juin 1985 : *Les tombeaux des Mamelouks au Caire* 1891, aquar. (26,5x52) : **GBP 850** – Londres, 18 juin 1986 : *Chez le rétameur* 1882, h/t (120,5x76,5) : **GBP 10 500** – Londres, 24 juin 1988 : *Traversée en barque devant le Palais des Doges* 1887, aquar. (34,3x16,9) : **GBP 275** – Londres, 5 nov. 1993 : *Le Caire* 1891, cr. et aquar. (40,4x26) : **GBP 1 840**.

ROUSSY Gilles
XXe siècle. Français.
Sculpteur.
Il utilise la cybernétique pour créer des machines qui réagissent non seulement à la lumière mais à l'approche humaine. Du passage de spectateurs dépend le déroulement de phénomènes sonores et lumineux.

ROUSSY Toussaint
Né en 1847 à Sète (Hérault). XIXe siècle. Français.
Peintre de scènes de genre, paysages, paysages d'eau, natures mortes, dessinateur.
Il fut élève de l'École des Beaux-Arts de Paris. Il fut conservateur du musée de Sète. Il exposa au Salon de Paris, à partir de 1877.
MUSÉES : BÉZIERS : *Buvette du tonnelier* – SÈTE : *Déjeuner du violoneux* – *Suisse d'église* – *Entrée du port de Sète* – *L'heure du Bock.*

ROUST Jean Henri
Né en 1795 à Troyes (Aube). XIXe siècle. Actif à Paris. Français.
Miniaturiste.
Il exposa des représentations d'insectes au Salon, de 1824 à 1833.

ROUSTAN Émile
Né à Pnôm-Penh, de parents français. XIXe-XXe siècles. Français.
Peintre de paysages, fleurs.
Il participa à Paris, à partir de 1902 au Salon des Indépendants.
VENTES PUBLIQUES : PARIS, 28 jan. 1943 : *La vallée* : FRF 950 – PARIS, 16 mars 1989 : *Nature morte de fruits et de fleurs sur draperie* 1906, h/t (54x65) : FRF 4 000.

ROUSTAN Lucien Paul Marius
Né le 3 juillet 1886 à Toulon (Var). Mort le 19 septembre 1914 à Bar-le-Duc (Meuse). XXe siècle. Français.
Peintre.
Il fut élève de Cormon. Il mourut sur le champ de bataille. Il participa à Paris au Salon des Artistes Français.

ROUSTAN Pierre Laurent
Né le 11 octobre 1877 à Toulouse (Haute-Garonne). XXe siècle. Français.
Sculpteur, décorateur.
Il exposa à Paris, aux Salons des Artistes Français, dont il fut membre sociétaire à partir de 1917, et de la Société Nationale des Beaux-Arts. Il fut décoré de la Légion d'honneur en 1926.

ROUSTEAU Henri, abbé
Né le 28 juillet 1814 à Bourgneuf-en-Retz (Loire-Atlantique). Mort le 10 juillet 1881 à Nantes (Loire-Atlantique). XIXe siècle. Français.
Dessinateur, sculpteur, peintre et architecte amateur.

ROUTCHINE-VITRY Sonia
Née le 29 septembre 1878 à Odessa. Morte le 29 mars 1931 à Paris. XXe siècle. Active en France. Russe.
Peintre de figures, compositions animées.
Elle fut élève d'Humbert et Adler. Elle obtint une médaille d'argent en 1924 et 1929. Elle a participé à une exposition d'été de la Royal Academy of Arts, en 1914, avec *Fillette au turban rouge.*
BIBLIOGR. : In : *Royal Academy Exhibitors 1905-1970*, vol. III, Hilmarton Manor Press, Wiltshire, 1987.

ROUTHIER Maurice
Né le 4 novembre 1891 à Reims (Marne). Mort pour la France durant la Première Guerre mondiale (1914-1918). XXe siècle. Français.
Peintre.
Il fut architecte. Il participa à Paris au Salon des Artistes Français, où il obtint une mention honorable en 1909.

ROUTIER Claude
XVIIIe siècle. Actif à Aix-en-Provence en 1729. Français.
Sculpteur.

ROUTIER DE LISLE Jean Henry
Né le 21 août 1747 à Paris. Mort le 4 décembre 1817 à Paris. XVIIIe-XIXe siècles. Français.
Peintre d'histoire.
Il entra comme élève à l'École de l'Académie Royale en septembre 1766, protégé par Chardin, et y demeura jusqu'en 1769.

Il demeurait d'abord chez sa mère « marchande sur le Pont Marie, à côté du Soleil d'Or ». En 1768, il était élève de Monnet et demeurait rue Saint-Louis en l'Ile, maison de M. Ustache (ou probablement Eustache). Peintre d'histoire et artiste de talent, ses toiles furent très appréciées. Il est l'auteur de plusieurs tableaux de valeur, entre autres le *Sacrifice de Jephté*. Jean Henry Routier de Lisle sut rendre – tant par le coloris que par des inspirations personnelles – l'expression des physionomies et les sentiments à ses personnages. Il fuit Paris lors de la Révolution (en 1793) où il était recherché comme suspect, abandonnant sa fortune, ses papiers de famille et ses biens qui furent pris ou détruits.

ROUTTIMANN, appellation erronée. Voir **REUTTIMANN**

ROUVE Jean de
XVe siècle. Actif à Tournai. Éc. flamande.
Sculpteur.
Il fut chargé de l'exécution de statues de saints pour l'église Notre-Dame de Courtrai en 1475.

ROUVERET René
XXe siècle. Français.
Graveur de marines, illustrateur.
Il fut élève de l'école des Beaux-Arts de Nîmes (Gard). Il se fit marin avant de graver des sujets maritimes. Il a illustré le *Voyage de Jacques Cartier* d'E. Peisson, *Le Vieux Port de Marseille* de Blaise Cendrars.

ROUVEYRE André
Né le 29 mars 1896 à Paris. Mort en 1962. XXe siècle. Français.
Peintre de portraits, dessinateur, illustrateur.
Il est certainement malaisé de présenter en quelques mots la figure si particulière d'André Rouveyre, lequel en outre a à peu près délaissé le crayon pour achever une œuvre littéraire entreprise sous l'influence de Remy de Gourmont, maître dont il s'est fait l'historiographe ainsi que de son ami G. Apollinaire. Au commencement du siècle, il donna aux journaux comiques de violentes caricatures. Peu après il commençait la série des *Portraits contemporains*, portraitiste qui se révélait cruel psychologue. Il y eut un étonnant mélange de pitié et de cruauté dans les albums consacrés par lui à la femme : *Le Gynécée* et *Phèdre* avec préface de J. Moréas. On doute que cet artiste singulier, au sens absolu du mot, se souvienne seulement d'avoir mérité une médaille officielle, du temps qu'il était élève de l'école des beaux-arts de Paris.
VENTES PUBLIQUES : PARIS, 27 nov. 1944 : *Soupeuses* : FRF 100 ; *Femme couchée vue de dos*, cr. de coul. : FRF 100.

ROUVIER Noémie, pseudonyme : **Claude Vignon**, née **Cadiot**
Née vers 1832. Morte le 10 avril 1888 à Nice (Alpes-Maritimes). XIXe siècle. Française.
Sculpteur et écrivain.
Élève de Pradier. Elle exécuta des sculptures au Louvre, aux Tuileries, à la Fontaine Saint-Michel, au square Montholon et à l'église Saint-Denis-du-Saint-Sacrement de Paris. Les musées de Caen, Château-Thierry, Marseille et Romorantin conservent des œuvres de cette artiste.

ROUVIER Pierre ou **Rouvière**
Né vers 1742 à Aix-en-Provence. XVIIIe siècle. Français.
Peintre en miniatures.
Il entra à l'école de l'Académie royale en janvier 1770, protégé par Dendré-Bardou et recommandé par M. de Marigny. Sur le registre des élèves, son nom est orthographié « Rouvière » alors que dans la liste alphabétique du même registre on trouve écrit « Rouvier ». Il exposa au Salon de la Correspondance en 1779 et en 1782, des portraits et des sujets de genre, peints en miniature. Probablement le même artiste que le peintre Pierre Rouvier signalé à Grenoble vers 1774.
VENTES PUBLIQUES : PARIS, 28-29 mai 1923 : *Jeune femme tenant un enfant nu dans ses bras*, miniat. : FRF 1 905 – PARIS, 22 nov. 1926 : *Portrait de jeune femme représentée en source*, miniat. : FRF 2 200 – PARIS, 13 juin 1952 : *Portrait d'une jeune femme jouant de la guitare* : FRF 113 000.

ROUVIÈRE Charles Claude Étienne
Né en 1866 à Lyon (Rhône). Mort en décembre 1924 à Chatou (Yvelines). XIXe-XXe siècles. Français.
Peintre de paysages, paysages urbains.
Il fut élève de l'École des Beaux-Arts de Lyon, dans l'atelier de

Pierre Miciol. Il fut l'ami de Garrand, Ravier, Vernay, Terraire...
Il a exposé au Salon de la Société Lyonnaise des Beaux-Arts, dont il fut hors-concours, où il a reçu une troisième médaille en 1900, 1901, une deuxième médaille en 1902, une première médaille en 1903. Il a aussi exposé à Buenos Aires en 1909.
Il a peint le vieux Lyon et ses environs, la Savoie, la Corse, mais aussi des fusains réalisés au front durant la Première Guerre mondiale. Il a également décoré des cafés et restaurants à Lyon.
Musées : Gadagne – Lyon (Mus. Saint Pierre).

ROUVIERE Daniel
Né en 1913 à Paris. xxᵉ siècle. Français.
Peintre de compositions animées, paysages, animaux, graveur, illustrateur.
Il fut élève de Maurice Testart, René Xavier Prinet, Gaston Billoul, Jean de la Hougue et Vaillant. Il enseigne à l'école Peinture et Nature de Barbizon, où il vit et travaille.
Il exposa à partir de 1933 au Salon de la Société Nationale des Beaux-Arts à Paris, où il reçut en 1938 le prix pour *La Révolution espagnole*. Il a également obtenu le prix de l'Institut Carnegie de Chicago.
Il a travaillé dix ans sur le motif, dans la plaine de Barbizon, étudiant avec soin la faune et la flore, toile de fond de ses paysages réalisés sur des panneaux de bois. Ses œuvres riches en matière, pittoresques, mêlent réalisme de l'observation et naïveté.
Ventes Publiques : Paris, 27 juin 1990 : *Le Repos*, h/t (27x34,5) : FRF 8 000.

ROUVIÈRE Jean Louis Daniel
Né le 3 décembre 1750 à Chêne. Mort le 31 mars 1825 à Plainpalais. xviiiᵉ-xixᵉ siècles. Suisse.
Peintre en miniatures.
Il collabora avec F. J. Wolff.

ROUVIÈRE M.
xviiiᵉ siècle. Travaillant de 1785 à 1789. Français (?).
Dessinateur.

ROUVIÈRE Philibert
Né le 19 mars 1805 à Nîmes (Gard). Mort le 19 octobre 1865 à Paris. xixᵉ siècle. Français.
Peintre d'histoire, sujets allégoriques, dessinateur.
Il étudia la peinture dans l'atelier du baron Gros. Comédien célèbre en son temps, il se consacra surtout au théâtre et fut, avec Frédérick Lemaire et Bocage un des meilleurs interprètes des dramaturges de l'école romantique. Il tomba malade et devint ruiné, au début de l'année 1865. Il figura au Salon de Paris, de 1831 à 1864.
Parmi ses œuvres, on cite : *Hamlet contraignant sa mère à contempler le portrait du roi défunt*, *Les Girondins en prison*.
Bibliogr. : Gérald Schurr, in : *Les Petits Maîtres de la peinture 1820-1920, valeur de demain*, Les Éditions de l'Amateur, t. V, Paris, 1981.

ROUVIÈRE Pierre. Voir ROUVIER

ROUVILLE DE MEUX H. J. de
Né le 17 novembre 1863 à Curaçao. xixᵉ-xxᵉ siècles. Hollandais.
Peintre, graveur.
Il fut élève de l'académie de La Haye chez Fr. J. Jansen.

ROUVILLOIS Gwen
Née en 1968. xxᵉ siècle. Française.
Peintre. Tendance conceptuelle.
Elle a étudié à l'École des Beaux-Arts de Paris entre 1988 et 1993. Elle vit et travaille à Paris. Elle a obtenu le prix Gras Savoye en 1994.
Elle participe à des expositions collectives, parmi lesquelles : 1993, Salon de Montrouge ; 1995, *Bleu pour les filles*, École des Beaux-Arts, Paris ; 1997, *Philippe Lepeut, Miguel-Angel Molina, Gwen Rouvillois*, Centre d'art contemporain, Rueil-Malmaison. Elle montre ses œuvres dans des expositions personnelles : 1996, 1997, 1998, galerie Zurcher à Paris.
Gwen Rouvillois s'interroge de manière critique sur les conditions actuelles de perception de la peinture. Afin de mettre à jour les conventions qui régissent le phénomène pour le plus grand nombre, elle peint des paysages dans un style traditionnel ou représente des pavillons standardisés. Elle en « réglemente » cependant l'accès par un dispositif conceptuel, des articles de lois qu'elle superpose à l'image, un emballage plastique transparent de la toile qui évoque un bien de consommation et son conditionnement en toute propreté...

ROUVRE B. L. M. Philippe de
Né au xixᵉ siècle à Lille (Nord). xixᵉ siècle. Français.
Sculpteur.
Élève de Bourgeois. Il figura au Salon à partir de 1881 avec des médaillons.

ROUVRE Yves, pseudonyme de Rigolot
Né le 4 novembre 1910 à Paris. Mort en juillet 1996 à Paris. xxᵉ siècle. Français.
Peintre de paysages, aquarelliste.
Fils du peintre Albert Rigolot, il entra à l'école des arts décoratifs de Paris, en 1937, mais la quitta aussitôt pour les académies libres. Alors qu'il commençait à prendre contact avec Le Moal, Manessier, Gruber, Tal Coat, Tailleux et Giacometti, la guerre le tint pour cinq ans éloigné de toute activité artistique. Il séjourne ensuite en Tunisie puis en Indochine. De retour en France, il se retira près d'Aix-en-Provence. Ensuite, il se fixa plus près de la côte, dans l'arrière-pays de Bandol, partageant son temps entre le Midi et Paris.
Il participa à des expositions collectives, notamment au Salon de Mai en 1951, 1960 et 1962, à *L'École de Paris* à la galerie Charpentier en 1954. Il montrait ses œuvres dans des expositions personnelles à Paris en 1953, 1961, 1975, (...), 1994 à la galerie Louise Leiris.
Il réalisa, dans des programmes de reconstruction de la Tunisie, quelques décorations murales. De retour en France, il repensa son art à la base, participant à la méditation sévère de Tal-Coat. Ensuite, il peignit, dans le Midi, en atelier d'après des aquarelles saisies sur le motif, et à Paris, des œuvres qui offrent un espace original, dynamique, où la couleur rayonne.

ROUVRE
Rouvre

Bibliogr. : Georges Limbour, préface de... : Catalogue de l'exposition *Yves Rouvre*, Galerie Louise Leiris, Paris, 1961 – Bernard Dorival, sous la direction de..., in : *Peintres contemp.*, Mazenod, Paris, 1964 – Pierre Joly, préface de... : Catalogue de l'exposition *Yves Rouvre – Végétation*, Galerie Louise Leiris, Paris, 1975 – Lydia Harambourg, in : *L'École de Paris 1945-1965* – *Dictionnaire des peintres*, Ides & Calendes, Neuchâtel, 1993.
Ventes Publiques : Paris, 26 mai 1989 : *Paysage 1954*, h/t (50x65) : FRF 6 500.

ROUVROY Marie von
Née le 19 juillet 1826 à Dresde. Morte le 21 juillet 1893 à Dresde. xixᵉ siècle. Allemande.
Portraitiste.
Élève de Scholz, de Grosse et de Böttcher à Dresde.

ROUW Franz Ludwig. Voir RAUFFT

ROUW H.
xviiiᵉ-xixᵉ siècles. Actif à Londres de 1796 à 1821. Britannique.
Portraitiste.

ROUW Peter I
Mort en 1807 ? xviiiᵉ siècle. Éc. flamande.
Sculpteur.
Il exposa à Londres des bustes en cire et en marbre, de 1787 à 1800. Ses œuvres sont difficiles à séparer de celles de son fils Peter R. II. Il sculpta aussi des tombeaux. On lui attribue au Victoria and Albert Museum de Londres les portraits de la famille de George III.

ROUW Peter II, Jr
Né vers 1771. Mort le 9 décembre 1852 à Pentonville. xviiiᵉ-xixᵉ siècles. Britannique.
Sculpteur.
Il exposa à la Royal Academy de Londres, de 1795 à 1820, des bustes en cire et des médaillons. Il sculpta aussi des tombeaux. La Galerie Nationale de Portraits de Londres conserve de lui un *Portrait de James Watt* et le Victoria and Albert Museum le médaillon représentant *Matthew Boulton*.

ROUW W.
Né le 12 mai 1874 à Goes. xixᵉ-xxᵉ siècles. Hollandais.
Peintre.

ROUX, maître. Voir ROSSO, II

ROUX Alexandre Georges
Né à Ganges (Hérault). Mort au xixᵉ siècle à Paris. xixᵉ siècle. Français.

Peintre d'histoire et de genre.
Élève de Jean Paul Laurens. Il exposa au Salon à partir de 1880. Son tableau *Macbeth*, exposé au Salon de 1882, est conservé au Musée de Béziers. Il est à rapprocher de Georges Roux.

ROUX Alexandre Théodore
Né en 1854 à Paris. Mort le 8 septembre 1909 à Lisbonne. XIXᵉ-XXᵉ siècles. Français.
Peintre de décorations.

ROUX André Fernand
Né le 7 octobre 1894 à la Martinique. Mort le 4 décembre 1974 à Toulouse (Haute-Garonne). XXᵉ siècle. Français.
Peintre de portraits, intérieurs, paysages, fleurs.
En 1912, il fit ses études de peinture à Paris à l'académie Julian et à la Grande Chaumière, aux côtés de Modigliani. De 1919 à 1964, il vécut en Tunisie, où il exposait régulièrement. En 1966, il dut revenir en France et se fixa à Toulouse.
Il exposa à Paris, au Salon des Artistes Français, dont il fut membre sociétaire.

ROUX Anne Marie
Née le 10 août 1898 à Nevers (Nièvre). XXᵉ siècle. Française.
Sculpteur de compositions religieuses, graveur, médailleur.
Elle fut élève de Victor J. Ségoffin. Elle expose depuis 1923. Elle participa à Paris, aux Salons des Artistes Français et d'Automne. On put voir de ses œuvres à la dernière exposition coloniale de 1931.

ROUX Antoine ou **Joseph Ange Antoine**
Né en 1765 à Marseille (Bouches-du-Rhône). Mort en 1835 à Marseille. XVIIIᵉ-XIXᵉ siècles. Français.
Peintre de paysages, marines, aquarelliste, dessinateur.
Il peignit surtout des marines, privilégiant la représentation de combats navals.
MUSÉES : DRAGUIGNAN : *Marines* – NICE : *Marines* – PARIS (Mus. de la Marine) : *Marines*.
VENTES PUBLIQUES : PARIS, 9 déc. 1926 : *Pêcheurs et vaisseaux à l'entrée d'un port* ; *Barques et pêcheurs* : **FRF 2 980** – PARIS, 30 mars 1963 : *Vaisseau de guerre français, à l'ancre*, aquar. : **FRF 7 100** – PARIS, 18 juin 1964 : *L'Achille, capitaine Louis Reynaud* ; *L'Éclair, goélette de S. M.*, deux aquar. : **FRF 9 200** – PARIS, 6 déc. 1966 : *Vue de l'entrée du port de Marseille prise du quai de la place Saint-Jean* ; *Vue de l'entrée du port de Marseille prise de la place de l'Abbaye Saint-Victor*, deux aquar. : **FRF 15 800** – PARIS, 15 juin 1983 : *Le corsaire L'Hirondelle attaquant un corsaire espagnol 1811*, aquar. (45x66) : **FRF 58 000** – LONDRES, 9 juil. 1985 : *La frégate Minerva et autres bâtiments*, aquar. et pl. (51,7x85) : **GBP 5 500** – LONDRES, 22 oct. 1986 : *Le Triton arrivant dans le port de Marseille avec des prisonniers à bord 1800*, aquar. et pl. (35,5x53,5) : **GBP 2 000** – LONDRES, 6 mai 1987 : *Le trois-mâts Charles en mer 1816*, aquar. et cr. en blanc (40,5x56) : **GBP 2 200** – LONDRES, 17 nov. 1989 : *Le Bellerophon entrant à Port Mahon*, h/t (37,8x59,1) : **GBP 11 000** – MONACO, 7 déc. 1990 : *Vue du port de Marseille et de la rade 1831*, mine de pb, encre brune et aquar. (42,5x55) : **FRF 83 250** ; *Un trois-mâts américain 1818*, mine de pb, encre et aquar. (40,5x53,3) : **FRF 53 280** ; *Le vaisseau Zelima commandé par le capitaine Albrand 1833*, mine de pb, encre brune et aquar. (43,7x57,2) : **FRF 37 740** – LONDRES, 22 nov. 1991 : *Le brigantin Duc d'Angoulême au large de Marseille 1818*, cr. et aquar. avec reh. de blanc (43,2x58,4) : **GBP 3 080** – PARIS, 10 juin 1992 : *Le Lougre gréé en goélette et l'Aigle vus par tribord approchant de Marseille 1803*, pl. et aquar. : **FRF 75 000** – COPENHAGUE, 16 mai 1994 : *Le trois-mâts Thetis au large de Marseille 1807*, aquar. (44x62) : **DKK 49 000** – PARIS, 3 juin 1994 : *Bataille de Navarin 20 octobre 1827*, pl. et aquar. (52x73) : **FRF 120 000** – LONDRES, 30 mai 1996 : *La Frégate « Révolutionnaire » faisant voile 1820* : **GBP 3 910** – PARIS, 30 oct. 1996 : *Le Navire L'Éclair 1808*, pl., encre noire et aquar. (37x56) : **FRF 28 500**.

ROUX Antoine ou **Antoine Mathieu**, le fils
Né en 1799 à Marseille (Bouches-du-Rhône). Mort en 1872 à Marseille. XIXᵉ siècle. Français.
Peintre de marines, aquarelliste.
Fils de Joseph Ange Antoine Roux.
MUSÉES : PARIS (Mus. de la Marine).
VENTES PUBLIQUES : PARIS, 25 oct. 1933 : *Marines*, deux aquar. : **FRF 360** – PARIS, 13 déc. 1946 : *Voilier en mer*, aquar. : **FRF 20 500** – PARIS, 21 mai 1951 : *Marie-Louise prenant le pilote pour entrer à Ruzarchée le 8 avril 1864 1864*, aquar. : **FRF 11 000**

– PARIS, 24 nov 1979 : *Le trois-mâts carré Arion*, aquar. (42x56) : **FRF 16 000** – NICE, 16 déc. 1981 : *Portrait de Brick 1851*, aquar. : **FRF 13 000** – PARIS, 10 juil. 1983 : *Trois-mâts carré devant le fort Saint-Jean*, aquar. (37x53) : **FRF 24 000** – PARIS, 19 oct. 1985 : *Le brick Aglaë*, aquar. (44x57) : **FRF 22 000** – MONACO, 7 déc. 1990 : *Le Lucile commandé par le capitaine Albrand 1831*, mine de pb, encre brune et aquar. (44x56,5) : **FRF 35 520** ; *Combat naval entre un brick de guerre danois et deux corvettes anglaises*, mine de pb, encre et aquar. (44x59) : **FRF 61 050** – LONDRES, 20 mai 1992 : *Le Saint-Esprit luttant contre le vent 1817*, aquar. et encre (32x43) : **GBP 935** – PARIS, 31 jan. 1993 : *Le Lucile, voyage à Batavia 1831*, aquar. (45x59) : **FRF 55 000**.

ROUX Antoine
Né au XIXᵉ siècle à Combronde (Puy-de-Dôme). XIXᵉ siècle. Français.
Peintre d'architectures, paysages, aquarelliste.
Élève de Devedeux. Il exposa au Salon de 1863 à 1882.
Il a surtout représenté des sites d'Auvergne. On lui doit des aquarelles.
MUSÉES : CARCASSONNE : *Intérieur de cour à Davayat*.

ROUX Anton
XIXᵉ siècle. Actif à Vienne. Autrichien.
Peintre.

ROUX Auguste
Né au XIXᵉ siècle à Combronde (Puy-de-Dôme). XIXᵉ siècle. Français.
Peintre d'architectures, paysages.
Probablement parent d'Antoine Roux. Élève de Devedeux et de Clermont. Il s'établit à Clermont-Ferrand et figura au Salon de Paris en 1839, 1847 et 1848.
MUSÉES : CLERMONT-FERRAND : *Vue de la vallée de Royat*.
VENTES PUBLIQUES : LONDRES, 17 nov. 1993 : *Village rural*, h/t (66x92) : **GBP 4 830**.

ROUX Auguste Jean Simon
XIXᵉ siècle. Français.
Peintre de genre, paysages.
Actif à Paris, il exposa au Salon de 1846 *Le vitrier, intérieur pris à Chatou*, et à celui de 1847, *Vue de l'illumination de l'Hôtel de Ville de Paris le 1ᵉʳ mai 1847*. Pourrait éventuellement être identique au précédent.

ROUX Barthélemy. Voir **BERMEJO Bartolomé**
ROUX Charles Louis. Voir **ROUX Léon Louis Charles**
ROUX Constant Ambroise
Né le 20 avril 1865 à Marseille (Bouches-du-Rhône). Mort en 1929. XIXᵉ-XXᵉ siècles. Français.
Sculpteur de figures, groupes.
Il fut élève de Pierre Jules Cavelier et Louis Ernest Barrias.
Il participa à Paris, au Salon des Artistes Français, dont il fut membre sociétaire hors-concours. Il reçut une mention honorable en 1892, le prix de Rome en 1894, les médailles de troisième classe en 1898, de bronze en 1900 à l'Exposition universelle de Paris, de deuxième classe en 1902, de première classe en 1911, une médaille d'honneur en 1930. Il fut fait chevalier de la Légion d'honneur en 1923. Il adopte un style réaliste.
MUSÉES : NANTES : *Le Général Lamoricière*.
VENTES PUBLIQUES : PARIS, 16 nov. 1976 : *Gladiateur*, bronze (H. 60) : **FRF 3 100** – LOKEREN, 9 oct. 1993 : *Buste d'un gladiateur*, bronze (H. 33,5, l. 33) : **BEF 180 000**.

ROUX David Étienne, dit **Roux-Constantini**
Né le 20 février 1758 à Genève. Mort le 10 juin 1832. XVIIIᵉ-XIXᵉ siècles. Suisse.
Peintre de miniatures.
Fils et assistant de Jean-Marc R.

ROUX Édouard
XVIIIᵉ siècle. Travaillant de 1723 à 1748. Français.
Peintre sur faïence.
Il travailla à Moustiers, à Alcora et à Lyon.

ROUX Émile
Né vers 1840 à Vannes (Morbihan). XIXᵉ siècle. Français.
Peintre de paysages, aquarelliste.
Il figura au Salon de Paris en 1869 et 1870, notamment avec des aquarelles : *Souvenirs de voyages*. Cet artiste appartint, croyons-nous, à la marine militaire française.

E. ROUX.

Musées : Rochefort : *Paysage*, aquar.
Ventes Publiques : Berne, 26 oct. 1988 : *Quimper*, h/t (41x27) : CHF 2 000 – Neuilly, 23 fév. 1992 : *Environs de Marseille* 1889, h/t (39x60) : FRF 4 500.

ROUX Fernand
Né le 3 octobre 1916 à Toulouse (Haute-Garonne). XX^e siècle. Français.
Peintre de paysages, peintre de compositions murales, d'intégrations architecturales, aquarelliste, dessinateur.
Licencié en droit et ès-lettre, il exposa à Paris, au Salon de l'Art Libre dont il fut membre sociétaire, au musée de Toulouse à New York, Chicago, Caracas, Bogota, La Havane, Bruxelles, Madrid.
Il a réalisé de nombreuses commandes officielles : notamment pour des groupes scolaires et CES à Orange, Antibes, Dijon, Ars-sur-Moselle, Longwy. Parallèlement à des œuvres figuratives, il a poursuivi des recherches abstraites.
Musées : Albi – Caracas (Mus. des Beaux-Arts) – La Havane (Mus. du Tabac) – Nice (Mus. Cheret) – Pau – Tarbes – Toulouse (Mus. des Augustins).

ROUX Francis
Né le 9 novembre 1933. XX^e siècle. Français.
Peintre.
Il participa à de nombreuses expositions collectives ayant pour thème l'érotisme. Il montra ses œuvres dans une exposition personnelle à Paris en 1969. Il exposa ensuite à Bruxelles en 1971, puis de nouveau à Paris en 1974.

ROUX François Geoffroy
Né le 21 octobre 1811 à Marseille (Bouches-du-Rhône). Mort en 1882. XIX^e siècle. Français.
Peintre de marines, aquarelliste, dessinateur.
Il est le fils de Joseph Ange Antoine Roux. Il peignit plus d'une soixantaine de bâtiments de guerre.
Musées : Paris.
Ventes Publiques : Marseille, 30-31 jan. 1947 : *Le Saint Jacques* 1841, aquar. : FRF 5 500 – Paris, 19 oct. 1985 : *Le vapeur à aubes Aigle Maritime N° 2* 1842, aquar. (49x68) : FRF 36 000 – Monte-Carlo, 22 fév. 1986 : *Bateaux près du port ; Bateaux en mer* 1875, aquar., une paire (32x43) : FRF 35 000 – Paris, 14 juin 1988 : *Europa, Capitaine Cruz* 1857, aquar. (47,5x69) : FRF 48 000, 14 juin 1989 : *Aimé et Rosette, capitaine Pierre Lafon, venant prendre mouillage à l'île Sacrifice* 1826, aquar. (43x58,5) : FRF 31 000 – La Rochelle, 21 juil. 1990 : *Navire Jacques Langlois de Grand Ville ; Navire Valeur d'Aubagne* 1842 et 1860, aquar., une paire (chaque 58x76) : FRF 180 000 – Paris, 6 déc. 1990 : *Eguille et Porte d'Étretat, barques de pêche rentrant au port* 1856, aquar. (18,5x30,5) : FRF 17 500 – Monaco, 7 déc. 1990 : *Le vaisseau Saint Jacques commandé par le capitaine Durante en 1841*, mine de pb, encre brune et noire, lav. et aquar. (44,1x56,7) : FRF 44 400 ; *Le vaisseau Fanny commandé par le capitaine Albrand* 1836, mine de pb, encre brune et noire, lav. et aquar. (44,3x56,5) : FRF 55 500 – Paris, 10 juin 1992 : *Le brick de transport n° 31 l'Alcyon faisant partie de l'expédition de Morée* 1830, aquar. et lav. (44x57) : FRF 80 000 – Paris, 22 nov. 1996 : *Aigle, bateau à aubes et à voiles* 1878, aquar. gchée (52x90) : FRF 58 000.

ROUX Frédéric
Né en 1805 à Marseille (Bouches-du-Rhône). Mort en 1874 au Havre (Seine-Maritime). XIX^e siècle. Français.
Peintre de marines, aquarelliste, dessinateur.
Il est le second fils de Joseph Ange Antoine Roux. Il étudia dans l'atelier d'Horace Vernet à Paris. Il voyagea en Norvège, en Russie, avant de s'établir en 1830 au Havre, où il ouvrit un magasin d'hydrographe.
Bibliogr. : Gérald Schurr, in : *Les Petits Maîtres de la peinture 1820-1920, valeur de demain*, Les Éditions de l'Amateur, t. V, Paris, 1981.
Musées : Paris (Mus. de la Marine).
Ventes Publiques : Paris, 29 juin 1927 : *L'Élizabeth assaillie par un grain* 1837, aquar. : FRF 480 – New York, 11 déc. 1970 : *Le trois-mâts Lawson*, aquar. : USD 2 750 – Paris, 30 juin 1978 : *Le Bateau de John Cokerill* 1838, aquar. : FRF 5 800 – La Flèche, 23 mars 1980 : *Le Hambourg*, aquar. (38x57) : FRF 3 800 – Paris, 3 juin 1987 : *La Goélette Elizabeth assaillie par un grain* 1837, aquar. (42x57) : FRF 35 000 – Paris, 15 juin 1988 : *Navire à aubes par belle mer, vu par tribord avant, navigant à la vapeur* 1834, h/t (27x35) : FRF 30 000 – Monaco, 7 déc. 1990 : *Brick de*

guerre en réparation dans la grande rade de Marseille 1851, mine de pb, pl., encre et aquar. (39,5x58) : FRF 24 420 ; *Deux vaisseaux par grosse mer* 1830, mine de pb, encre, lav. brun et aquar. (31x41) : FRF 37 740 – Londres, 20 mai 1992 : *Le Theoxena* 1851, aquar. (40,5x56) : GBP 990 – Paris, 28 avr. 1994 : *Rivage au bord de la mer* 1829, h/t (24,2x32,5) : FRF 4 200 – New York, 9 mars 1996 : *Le Yacht britannique Alarm en pleine mer* 1867, encre et cr./pap. cartonné (29,2x41,3) : USD 1 035.

ROUX Gaston Louis ou le Roux
Né le 24 février 1904 à Provins (Seine-et-Marne). Mort le 30 mars 1988 à Paris. XX^e siècle. Français.
Peintre, graveur, illustrateur.
Une carrière à la course décousue a fait quelque peu oublier un artiste qui s'était naguère fait remarquer pour ses qualités d'imagination. Il était entré en 1919 à l'académie Ranson à Paris, où il fut l'élève de Vuillard, Sérusier et Maurice Denis ; il y resta jusqu'en 1922. Il travailla alors pendant une année comme assistant-décorateur de l'atelier de Raoul Dufy.
Il montra à Paris en 1929 ses œuvres surréalisantes dans une galerie où exposaient Picasso, Klee, Masson, etc ; puis en 1971 présenta des œuvres de cette époque.
En 1924, il découvrit le surréalisme et fit la connaissance d'André Masson, qui eut une profonde influence sur lui. Cette influence constitua d'un surréalisme léger non dénué d'attitude humoristique alliée à celle du cubisme, ressentie aussi par André Masson détermina les œuvres de cette époque. Il illustra alors *Les Exploits d'un jeune Don Juan* d'Apollinaire en 1926. Il resta lié avec les milieux littéraires et les surréalistes, et illustra encore entre autres les *Chansons* de Robert Ganzo en 1942, et *État de veille* de Desnos en 1943. Entre temps, l'influence cubiste avait peut-être pris le pas sur l'influence surréaliste, dans ses œuvres, au point qu'il fut attiré un temps par l'esthétique non figurative du groupe Abstraction-Création. En 1932, il fit partie de la mission ethnographique Dakar-Djibouti, avec Griaule et Leiris, au cours de laquelle il peignit des fresques dans l'église d'Antonios en Abyssinie. La fantaisie qu'il déploya dans les œuvres de ses premières périodes lui valut d'être rapproché et par Artaud ou Vitrac de la cocasserie mordante de Jarry. La Seconde Guerre mondiale interrompit son activité de créateur. Quand il reprit son travail, à partir de 1949-1950, ce fut pour peindre quelques scènes d'intérieur et surtout des paysages, avec des fleurs, des arbres des coins de jardin, rarement quelques figures, tout cela avec une grande justesse dans l'observation d'un jeu de lumière, qui ne compense peut-être pas l'esprit d'aventure d'antan. ■ J. B.
Bibliogr. : Claude Verdier, in : *Dict. univer. de l'art et des artistes*, Hazan, Paris, 1967 – Catalogue de l'exposition : *G. L. Roux ou la Force au pouvoir*, Galerie 1900-2000, Paris, 1987.
Musées : New York (Mus. of Living Art) : peinture.
Ventes Publiques : Berne, 22 juin 1979 : *Nature morte* 1931, h/t (33x46) : CHF 1 600.

ROUX Georges
Mort en 1929. XIX^e-XX^e siècles. Français.
Peintre, dessinateur.
Il fut élève de Jean Paul Laurens. Il est surtout connu pour ses illustrations des œuvres de Jules Verne et a également illustré *Roi de Camargue* de Jean Aicard en 1890 et *Taillevent* de F. Fabre en 1895.
Il est sans doute à rapprocher de ROUX Alexandre Georges, auteur de la toile conservée au musée de Béziers *Macbeth*.
Bibliogr. : In : *Dict. des illustrateurs 1800-1914*, Ides et Calendes, Neuchâtel, 1989.
Ventes Publiques : Paris, 1-2 mars 1920 : *Causerie sur la terrasse ; Dans les blés :* FRF 310 – Paris, 26 déc. 1926 : *Vieille Femme assise racontant une histoire :* FRF 450.

ROUX Guillermo
Né en 1929. XX^e siècle. Argentin.
Peintre, dessinateur, aquarelliste. Tendance fantastique.
Une exposition personnelle de ses œuvres a été présentée en 1988 à Washington par la Phillips Collection.
Il occupe une place à part dans l'art argentin.
Bibliogr. : Catalogue de l'exposition : *Guillermo Roux*, Phillips Collection, Washington, 1988 – Damian Bayon, Roberto Pontual : *La Peinture de l'Amérique latine au XX^e s*, Mengès, Paris, 1990.
Ventes Publiques : New York, 18 mai 1988 : *La petite place de Arraial* 1971, aquar./pap. (53,3x66) : USD 2 750.

ROUX Gustave
Né le 30 décembre 1828 à Grandson. Mort le 22 mars 1885 à Genève. XIXᵉ siècle. Suisse.
Dessinateur et aquarelliste.
Il fit ses études à Munich, Genève et Paris et travailla à Zurich et à Genève. Le Musée de Berne conserve plusieurs aquarelles de cet artiste.

ROUX Hippolyte
Né le 16 décembre 1852 à Sainte-Euphémie (Drôme). XIXᵉ siècle. Français.
Peintre de paysages, de fleurs et de perspectives.
A peint de nombreux paysages de la Drôme.
VENTES PUBLIQUES : MUNICH, 30 mai 1979 : *Cavalier dans un paysage*, h/pan. (17x35,5) : DEM 1 800.

ROUX Hubert ou **Nicolas Hubert**
XIXᵉ siècle. Français.
Peintre.
Il travailla à Paris de 1831 à 1847. Il grava des architectures, pratiquant la chromolithographie.

ROUX Jacques Louis, dit **Browne**
Né le 16 septembre 1824 à Bordeaux (Gironde). XIXᵉ siècle. Français.
Peintre de portraits et animalier.
Élève de Camille Roqueplan et de Belloc. Il exposa au Salon de Paris, de 1848 à 1880 sous le nom de Browne.
VENTES PUBLIQUES : PARIS, 1ᵉʳ juil. 1949 : *Courses d'ensemble*, deux aquar., l'une datée 1864 : FRF 12 000 et 13300.

ROUX Jakob Wilhelm Christian
Né en 1775 à Iéna. Mort en 1831 à Heidelberg. XIXᵉ siècle. Allemand.
Peintre, dessinateur et graveur à l'eau-forte.
Père de Karl R. Il étudia à Iéna et à Dresde. Il fit des recherches sur la peinture à la cire et obtint des résultats intéressants avec ce procédé. On cite notamment une *Tête de Vénus*, d'après Titien, qui fut fort approuvé. Comme graveur J. W. Roux a surtout reproduit des sites pittoresques ou présentant un intérêt documentaire, tels que *Tombeau de Wieland*, *Le jardin de Goethe* à *Weimar*, *Le jardin de Schiller*. Parmi ses autres estampes, on cite encore : *Révolte des étudiants à Iéna le 17 juillet 1792*. Le Musée Municipal d'Iéna possède des œuvres de cet artiste.

ROUX Jean
XVIIIᵉ siècle. Actif à Nantes vers 1723. Français.
Peintre.

ROUX Jean Marc
Né vers 1735 à Rembert. Mort le 16 mars 1812 à Genève. XVIIIᵉ-XIXᵉ siècles. Suisse.
Peintre de miniatures.
Père de David Étienne et de Philippe R.

ROUX Johann Friedrich Wilhelm Theodor
Né le 23 septembre 1806 à Gotha. Mort le 15 août 1880 à Kassel. XIXᵉ siècle. Allemand.
Peintre et photographe.
Il fut surtout pastelliste. Le Musée Municipal de Kassel possède quelques œuvres de cet artiste.

ROUX Josef Ferdinand
Né en 1771. Mort le 30 décembre 1820 à Vienne. XVIIIᵉ-XIXᵉ siècles. Autrichien.
Aquafortiste amateur.

ROUX Joseph
Né à Gray (Haute-Saône). XIXᵉ siècle. Français.
Peintre de genre et de portraits.
Élève de Couture et de L. Cogniet. Il s'établit dans sa ville natale. Il figura au Salon de Paris en 1863, 1864 et 1870. Le Musée de Gray possède de cet artiste : *L'heure du bréviaire* et *Dans le parc de l'école supérieure*.

ROUX Joseph Ange Antoine. Voir **ROUX Antoine**

ROUX Julien ou **Julien Toussaint**
Né le 28 juillet 1836 à Saint-Michel-Chauveaux (Maine-et-Loire). Mort en 1880 à Paris. XIXᵉ siècle. Français.
Sculpteur.
Élève de Jouffroy. Pensionnaire de son département. Il débuta au Salon de 1861. Le Musée d'Angers possède de cet artiste : *Linné* ; *Jean Louis Charles Daubau* ; *La comédie* ; *Thouvenel*.

ROUX Karl ou **Carl**
Né le 14 août 1826 à Heidelberg. Mort le 23 juillet 1894 à Mannheim. XIXᵉ siècle. Allemand.

Peintre de genre, animalier et paysagiste.
Élève de K. Hübner. Il travailla à Mannheim, Anvers, Munich, Paris, Düsseldorf, Karlsruhe. Le Musée de Graz conserve de lui *Épisode de la guerre de 1870*, celui de Hambourg, *Repos des lansquenets*, celui de Karlsruhe, *Pillage d'une ville*, *Pose de la première pierre du château de Karlsbourg* et *Bouvier sur un alpage*, et celui de Mannheim, *Troupeau en montagne*. Il était directeur de la Galerie de Mannheim. Il fut médaillé plusieurs fois à Melbourne.
VENTES PUBLIQUES : LONDRES, 6 déc. 1909 : *Bestiaux au pâturage* : GBP 6 – LUCERNE, 23-26 nov. 1962 : *Le marché au bétail, dans une prairie* : CHF 7 000 – NEW YORK, 13 oct. 1978 : *Troupeau au bord d'un lac alpestre*, h/t (40,5x79) : USD 4 250.

ROUX Léon Louis Charles
Né le 15 juillet 1899 à Nevers (Nièvre). XXᵉ siècle. Français.
Peintre de décors de théâtre.
Il exposa à Paris, au Salon des Indépendants. Il a également exposé à Rome.
De 1939 à 1964, il a créé et exécuté les maquettes pour les décors et costumes des spectacles, opéras, ballets, etc., de l'Opéra de Monte-Carlo : *La Tosca*, *Don Juan*, *Cyrano de Bergerac*, etc.

ROUX Louis François Prosper
Né le 14 février 1817 à Paris. Mort le 6 avril 1903 à Paris. XIXᵉ siècle. Français.
Peintre de compositions religieuses, figures, marines, intérieurs, aquarelliste.
Il fut élève de Delaroche. Il exposa au Salon de 1839 à 1877. Il fut deuxième Grand Prix de Rome en 1839. Il obtint une médaille de troisième classe en 1846, une médaille de deuxième classe en 1857 et en 1859.
MUSÉES : AVIGNON : *Saint François d'Assise et les oiseaux* – LE PUY-EN-VELAY : *Saint Thomas d'Aquin dicte l'office du Saint-Sacrement*.
VENTES PUBLIQUES : PARIS, 1872 : *Bernard Palissy faisant un cours de géologie* : FRF 5 300 – NEW YORK, 11 déc. 1970 : *Le voilier Tubal Caïn* : USD 2 200 – PARIS, 19 oct. 1985 : *Corvette de guerre de dix-huit canons* aquar. reh. de gche (32,5x46) : FRF 16 000 – PARIS, 18 juin 1986 : *Voiliers en mer 1883*, aquar. (50x74) : FRF 12 000 – NEW YORK, 1ᵉʳ fév. 1986 : *The U.S. Harmonia*, h/t (111,6x177,8) : USD 6 250 – MONACO, 20 fév. 1988 : *Trois-mâts 1864*, aquar. (29x45,8) : FRF 28 860 – PARIS, 6 déc. 1995 : *Femme alanguie vêtue de noir, assise dans un intérieur 1854*, h/t (40x32) : FRF 10 500.

ROUX Marc
XVIIIᵉ siècle. Actif à Aix-en-Provence dans la seconde moitié du XVIIIᵉ siècle. Français.
Sculpteur.
Il exécuta plusieurs sculptures pour des églises de Toulon.

ROUX Marcel
Né le 11 septembre 1878 à Bessenay (Rhône). Mort le 19 janvier 1922 à Chartres (Eure-et-Loir). XXᵉ siècle. Français.
Peintre, graveur.
Il fut élève de Paul Borel. Il a été représenté en 1993 à l'exposition : *De Bonnard à Baselitz – Dix Ans d'enrichissements du cabinet des estampes 1978-1988* à la Bibliothèque nationale de Paris. Il pratiqua l'eau-forte et la gravure sur bois. Il publia des séries d'estampes : *Les Fantastiques* ; *Les Maudits* ; *Contre l'alcool* ; *Fille de joie*...
MUSÉES : PARIS (BN) : *L'Ouvrier malheureux 1905*, eau-forte de la suite – *Danse macabre*.

ROUX Marie
Née à Lyon. XIXᵉ siècle. Française.
Peintre sur porcelaine et miniaturiste.
Élève de Lesourd-Beauregard, Barré, Mlle Jacob, et Mme de Cool. Elle exposa au Salon à partir de 1868, notamment des portraits sur porcelaine et des miniatures.

ROUX Michel
Né en 1950 à Cotignac (Var). XXᵉ siècle. Français.
Dessinateur.
Il dessine depuis 1972. Il vit et travaille dans sa ville natale.
Il montre ses œuvres dans des expositions : depuis 1976 régulièrement à la galerie Alphonse Chave de Vence ; 1979 Triennale de Nuremberg et Villa Arson à Nice ; 1980 Salon de Fréjus ; 1981 ELAC (Espace d'Art contemporain lyonnais) à Lyon et Centre d'art contemporain de l'abbaye de Beaulieu.
À l'encre de Chine, il multiplie des signes identiques inlassable-

ment : « Chacun des signes du greffier ambigu s'inscrirait à présent dans un carré de cinq millimètres de côté. La plupart de ses feuilles mesureraient 40x50 centimètres. Sur une même feuille, les mêmes signes reviendraient un certain nombre de fois. Ce nombre serait quelconque. » (Gilbert Lascault).

BIBLIOGR. : Gilbert Lascault : Catalogue de l'exposition *Michel Roux : dessins*, galerie Alphonse Chave, Vence, 1983 – Catalogue de l'exposition : *Écritures dans la peinture*, Villa Arson, Nice, avr.-juin 1984.

ROUX Monique de
XXe siècle. Active en Espagne. Française.
Peintre de compositions animées, pastelliste, peintre à la gouache, dessinateur, graveur.
Elle fut élève d'Antonio Lopez Garcia au cercle des Beaux-Arts de Madrid. De 1986 à 1988, elle a séjourné à Panama. Elle a exposé en 1992 en Belgique.
Elle a rapporté de Panama des peintures figées de la vie quotidienne, des scènes pittoresques de rues, pleines de naïveté.

ROUX Nicolas Hubert. Voir ROUX Hubert

ROUX Oswald
Né le 31 janvier 1880 à Vienne. XXe siècle. Autrichien.
Peintre d'animaux, graveur.
Il fut élève de l'académie des Beaux-Arts de Vienne puis membre de la Sécession. Il pratiqua la lithographie et l'eau-forte et se spécialisa dans les peintures de chevaux.
MUSÉES : VIENNE (Gal. Mod.) : *Cargaison de bois* – VIENNE (Mus. mun.) : *Cheval blessé*.

ROUX Paul Louis Joseph
Né vers 1845 à Paris. Mort en 1918. XIXe-XXe siècles. Français.
Peintre de paysages, aquarelliste, graveur.
Il fut élève de Cabanel. Il débuta à Paris, au Salon de 1870, et continua à prendre part aux expositions parisiennes avec des dessins, des eaux-fortes, des peintures à l'huile et des aquarelles. Il a fréquemment choisi ses sites aux environs de Paris, dans la forêt de Fontainebleau, en Bretagne, en Normandie. Il fit un voyage en Angleterre et peignit les bords de la Tamise. On cite de lui : *Ferme de Fontainebleau-les-Nonnes près de Meaux* – *Bords de la Seine à Tournedas*.
VENTES PUBLIQUES : PARIS, 27 nov. 1923 : *Paysage d'automne*, aquar. : **FRF 175** – PARIS, 14 mars 1925 : *Tempête à Quiberon* : **FRF 110** – PARIS, 16 fév. 1931 : *Les meules*, aquar. : **FRF 120** – PARIS, 22 nov. 1996 : *La Forêt de Fontainebleau*, h/t (90x147) : **FRF 1 000.**

ROUX Philippe
Né le 20 novembre 1756 à Genève. Mort le 15 août 1805 à Loex. XVIIIe siècle. Suisse.
Peintre de miniatures.
Fils et assistant de Jean Marc R.

ROUX Pierre
XIXe siècle. Actif à Paris. Français.
Peintre.
Il figura au Salon de 1830 à 1837. On lui doit surtout des marines. Il a produit aussi des sujets de genre, des batailles, souvent à l'aquarelle. Le Musée de Versailles conserve deux pièces relatives au combat d'Algesiras du 5 juillet 1801 (aquarelles).
VENTES PUBLIQUES : PARIS, 5 fév. 1951 : *Côtes bretonnes*, deux aquar. : **FRF 4 200.**

ROUX Pierre
Né en 1932 à Paris. XXe siècle. Français.
Peintre de compositions animées, architectures, paysages, paysages urbains, natures mortes, sculpteur.
Il participe aux Salons parisiens : Comparaisons, d'Automne, Terres Latines, de la Société Nationale des Beaux-Arts, du Dessin et de la Peinture à l'eau, ainsi qu'au Salon de Menton... Il montre ses œuvres dans des expositions personnelles notamment régulièrement à la galerie Vendôme à Paris, à New York. Il peint des gratte-ciel, en exploitant le graphisme, les lignes, et les reflets, des natures mortes et des paysages. Il travaille par grands aplats, dans une palette sobre, simplifiant les formes.

P-ROUX

MUSÉES : MINNEAPOLIS.

ROUX Pol
XVIIIe siècle. Actif à Moustiers en 1727. Français.
Peintre faïencier.

ROUX Polydore
Né le 19 juillet 1792 à Marseille (Bouches-du-Rhône). Mort le 12 avril 1833 à Bombay. XIXe siècle. Français.
Peintre de marines.
VENTES PUBLIQUES : MONTE-CARLO, 25 juin 1984 : *Jeune peintre dans un paysage de la Sainte-Baume* 1817, h/t (96x126) : **FRF 160 000.**

ROUX Pompeyo
D'origine française. XVIIe siècle. Espagnol.
Graveur au burin.
Il travailla à Barcelone.

ROUX Tony Georges
Né le 3 juillet 1894 à Fontenay-sous-Bois. Mort le 17 septembre 1928 à Paris. XXe siècle. Français.
Peintre de paysages, aquarelliste.
Il fut élève de Flameng et de Jean Paul Laurens.
VENTES PUBLIQUES : PARIS, oct. 1945-juil. 1946 : *Le château de Cabirol* 1916, aquar. : **FRF 250** – PARIS, 26 déc. 1946 : *Pergola au bord de la Méditerranée* : **FRF 3 000** ; *Le cyprès* : **FRF 3 750** – ENGHIEN-LES-BAINS, 25 oct. 1987 : *La Femme sans tête*, fus./pap. crème (56,5x34,5) : **FRF 9 000** – VERSAILLES, 7 fév. 1988 : *Jardins fleuris près du palais* 1925, deux aquar. et gche se faisant pendants (75x56) : **FRF 3 500.**

ROUX Vincent
Né en 1928. XXe siècle. Français.
Peintre de paysages, marines, pastelliste, aquarelliste, peintre à la gouache, technique mixte.
Il a peint de nombreuses vues de Venise.
VENTES PUBLIQUES : PARIS, 4 déc. 1987 : *La felouque L'Hirondelle, le capitaine H. Bénais assailli sur le cap de Gruse par un coup de vent de Nord-Ouest*, aquar. (27x42) : **FRF 20 000** – PARIS, 15 juin 1988 : *Venise sous la neige*, past./pap. liège (27x74) : **FRF 26 000** – PARIS, 10 nov. 1988 : *Venise*, past. (27x73) : **FRF 20 000** – PARIS, 2 juil. 1990 : *Venise, la place Saint-Marc*, h/t (81x130) : **FRF 60 000** – PARIS, 15 juin 1994 : *Vue de Saint-Tropez*, past. et gche (71x90) : **FRF 7 000** – PARIS, 27 oct. 1997 : *Venise, la place Saint-Marc et le campanile*, h/t (81x130) : **FRF 5 000.**

ROUX DE LUC Félix
Né en 1820 à Bagnols (Gard). XIXe siècle. Français.
Sculpteur.
Il travailla longtemps à Avignon. Le musée de cette ville conserve de lui *Esprit Raquien* (buste) et *Jean Gutenberg* (statue), et le Musée de Bagnols, *Statue du poète Cassan*, *Portrait en médaillon de Léon Alègre*, *Démosthène* et *Buste de M. Léon Alègre*.

ROUX-CHAMPION Julien, pseudonyme de Roux Julien Hilaire
Né le 20 mai 1920 à Nice (Alpes-Maritimes). XXe siècle. Français.
Peintre de paysages, aquarelliste, dessinateur, illustrateur.
Fils et élève de Victor Roux-Champion, il fut autodidacte. Parallèlement à sa carrière de fonctionnaire, il eut une activité locale de dessinateur et d'érudit régionaliste. Il a exposé à Langres et Châlons-sur-Marne. Il fut chevalier des Arts et Lettres.
MUSÉES : CHAMPLITTE – DIGNE : une aquarelle.

ROUX-CHAMPION Victor Joseph, pseudonyme de Roux Joseph Victor
Né le 30 septembre 1871 à Chaumont (Haute-Marne). Mort le 7 décembre 1953 à Vars (Haute-Saône). XIXe-XXe siècles. Français.
Peintre de paysages, fleurs, fruits, dessinateur, aquarelliste, graveur, céramiste.
Après des premiers contacts avec la peinture, à Langres, il arriva à Paris, fréquenta d'abord l'académie Colarossi puis la leçon de Bouguereau à l'académie Julian jusqu'en 1892. Il étudia la gravure avec les graveurs Auguste et Eugène Delattre. Élève de Gustave Moreau à l'école des beaux-arts de Paris, il y étudia ensuite pendant trois ans. Il fut l'un des fondateurs de la société des graveurs sur vernis mou. En 1931, quittant définitivement Paris, il s'installa à Champlitte (Haute-Saône) puis à partir de 1949 à Vars.
Il participa à Paris aux Salons d'Automne, des Indépendants, des Arts Décoratifs, aux musées du Petit-Palais et Galliera. En

1897, il fit sa première exposition personnelle à Paris. Il exposa aussi à Châlons-sur-Marne, Langres et Gray.

Peintre de fleurs et de fruits, il réalisa aussi de nombreux paysages peints, mais surtout gravés ou exécutés à l'aquarelle, des régions qu'il a parcourus : Bretagne, Normandie, Belgique, Allemagne, Provence, Côte d'Azur (où il fit la connaissance de Renoir avec qui il grava), Corse. C'est néanmoins à Paris et à Pressigny (Haute-Marne) où il passait ses étés qu'il fut le plus prolifique. On a parfois rapproché sa manière de celle des impressionnistes ou des Nabis desquels il a subi l'influence ; c'est sans doute dans les rapides aquarelles de la fin de sa vie que sa facture a été la plus personnelle. Il a eu une importante activité de graveur et céramiste.

MUSÉES : ALENÇON (Mus. des Beaux-Arts) – BORDEAUX (Mus. des Beaux-Arts) : *Portrait gravé d'A. Marquet* 1928 – BREST – DIJON (Mus. des Beaux-Arts) – GRENOBLE (Mus. des Beaux-Arts) : *Fleurs* 1961 – LE HAVRE – MARSEILLE – NARBONNE (Mus. d'Art et d'Hist.) : *Le Peintre Pierre Laprade dans son atelier* 1928 – *Autoportrait* vers 1928 – PARIS (Mus. d'Art Mod. de la ville) : *Portrait de femme âgée* 1912 – PARIS (Mus. Carnavalet) : *Vue de Champlitte*, grav. – PARIS (Mus. Rodin) – SAINT-DENIS – SCEAUX : deux aquarelles – SÈVRES (Mus. Nat.) : deux céramiques – VIENNE (Mus. de l'Albertina) : gravures.

VENTES PUBLIQUES : PARIS, 20 nov. 1922 : *Le Pont-Marie*, aquar. : FRF 400 – PARIS, 26 mars 1928 : *Pressigny* : FRF 165 – PARIS, 9 déc. 1931 : *Notre-Dame, vue du quai de Montebello*, aquar. : FRF 310 – LONDRES, 28 juin 1988 : *Personnages près d'un ruisseau dans un paysage d'automne*, h/t (45,7x55,3) : GBP 22 000 – LONDRES, 22 fév. 1989 : *Pont sur la Seine à Paris*, h/t/cart. (38,2x51) : GBP 1 980 – PARIS, 28 oct. 1990 : *Chez Renoir – Cagnes*, aquar. et fus./pap. bistre (36x26,3) : FRF 6 800 – NEW YORK, 24 fév. 1995 : *Notre-Dame*, aquar. et fus./pap./pap. (24,8x32,1) : USD 1 840 – PARIS, 13 oct. 1995 : *Le Pouldu* 1900, aquar. et cr. (12x15,5) : FRF 10 000.

ROUX-CONSTANTINI David Étienne. Voir **ROUX David Étienne**

ROUX-COTTAVOZ Louise
Née le 30 novembre 1901. Morte le 8 janvier 1977. XXᵉ siècle. Française.
Peintre de paysages, fleurs, pastelliste.
Elle fut élève d'André Albertin, Jean Tancrède Bastet et Louise Morel, puis de l'école des arts industriels de Grenoble.
Elle participe aux Salons de la Société des Amis des arts de Grenoble à partir de 1921, de la Société lyonnaise des Beaux-Arts en 1924. Une exposition rétrospective de son œuvre a été montrée en 1980 à Corenc.
BIBLIOGR. : Maurice Wantellet : *Deux Siècles et plus de peinture dauphinoise*, Maurice Wantellet, Grenoble, 1987.

ROUX-FABRE Émile
XXᵉ siècle. Français.
Peintre.
Il a participé au Salon des Tuileries à Paris.

ROUX RENARD Antonin Marius Auguste
Né le 16 mai 1870 à Orange (Vaucluse). XIXᵉ-XXᵉ siècles. Français.
Peintre de portraits, paysages.
Il fut élève d'E. Delaunay et de Gustave Moreau. Il expose depuis 1893. Il obtint le prix Marie Bashkirtseff en 1898. Il participa à Paris, au Salon des Artistes Français, dont il fut membre sociétaire.
MUSÉES : CONSTANTINE : *Prise de Constantine* – PARIS (ancien Mus. du Luxembourg) : *Villeneuve-les-Avignon*.

ROUXEL Louis
Né le 5 décembre 1866 à Paris. XIXᵉ-XXᵉ siècles. Français.
Graveur.
Il exposa à partir de 1894 et participa à Paris au Salon des Artistes Français, dont il fut hors-concours. Il obtint une médaille d'or en 1920 et une autre en 1928.

ROUXEL Philibert
XXᵉ siècle. Français.
Graveur.
Il participa à Paris à partir de 1890 au Salon des Artistes Français, dont il fut hors-concours. Il obtint une médaille d'or en 1932.

ROUXELLE Guy, dit **Cadet Rousselle**
Mort vers 1820 à Douai (Nord). XIXᵉ siècle. Français.

Silhouettiste.
Il travailla à Lille, à Cambrai et à Douai.

ROUYER Henry
Né le 3 mars 1928 à Vevey. XXᵉ siècle. Suisse.
Peintre, sculpteur.
Il participe à diverses expositions de groupe : 1959 Biennale du Nord ; 1964 Biennale de Paris ; 1965 Salon de la Jeune Sculpture à Paris. Il montre ses œuvres dans des expositions personnelles : 1962 Deauville ; 1962, 1963, 1967, 1969 Paris, etc. Ses œuvres solidement bâties dans l'espace font alterner vides et pleins, éléments statiques et formes fluides.

ROUYER Louis Victor
XIXᵉ siècle. Actif à Paris. Français.
Peintre.
De 1842 à 1850, il exposa des paysages au Salon.

ROUYR Jean Antoine
Né en 1764 à Paris. XVIIIᵉ siècle. Français.
Peintre et graveur.
Élève de Lebarbier et de Gaucher. Il figura au Salon de 1801, avec un dessin (*Portrait de jeune fille*).

ROUZAUD Jean
Né le 23 novembre 1923 à Paris. XXᵉ siècle. Français.
Peintre, technique mixte. Figuratif puis abstrait.
Il fut élève de l'école des beaux-arts de Toulouse en 1940 dans la section architecture, et suivit parallèlement les cours de peinture de Raymond Espinasse. De 1943 à 1944, il travailla à des décors de théâtre et de cinéma. Inscrit à l'ordre des architectes en 1952, il enseigne à Sète, où il vit et travaille. Il suivit les conseils de Léon Zack, Soulages.
Il participe à de nombreuses expositions collectives : 1958, 1965, 1967 Groupe 57 à Béziers et Nîmes ; 1970 à 1972 Festival international d'Art Plastique de Luchon ; 1978, 1979, 1981 Salon d'Automne à Paris ; 1984 Maison de la culture de Foix. Il montre ses œuvres dans des expositions personnelles principalement dans le sud de la France, à Aix-en-Provence, Montpellier, Luchon, Sète, notamment en 1987 au musée Paul-Valéry, ainsi qu'à Paris en 1971, 1974, 1980, 1983, 1985, 1986, 1987 (...), à Detroit (Michigan), Barcelone, Francfort.
Après une première période figurative il a évolué à l'abstraction lyrique, à partir de 1958-1959. Entre informel et gestuel, il établit de vastes signes sur la toile, jouant de différentes matières, le liquide s'opposant au compact, dans des tonalités volontiers éteintes. Il évolue dans des œuvres plus colorées, à l'organisation clairement structurée, imbriquant des surfaces fracturées, des plans disjoints. Il a réalisé des décorations murales : 1972 bas-relief pour l'école de commerce de Montpellier, 1973 bas-relief pour le Centre des impôts de Sète, 1978 peinture murale pour la Maison de retraite de Frontignan, 1987 tapis pour la salle du conseil de l'office des HLM de Montpellier.
BIBLIOGR. : Georges Boudaille : Catalogue de l'exposition *Rouzaud*, Galerie Massol, Paris, 1969 – Catalogue de l'exposition : *Jean Rouzaud peintures*, Musée Paul Valéry, Sète, 1987.

ROUZE Ferdinand
Né au XIXᵉ siècle à Selles-Saint-Denis (Loir-et-Cher). XIXᵉ siècle. Français.
Peintre de genre et de portraits.
Élève de Cogniet. Il débuta au Salon de 1879 et travailla à Paris et à Madrid de 1864 à 1881.

ROUZÉ Jean ou **Rousée**
XVIIᵉ siècle. Actif à Tournai de 1670 à 1697. Éc. flamande.
Peintre.
Père de Jean Joachim Rouzé.

ROUZÉ Jean François ou **Rousée**
XVIIIᵉ siècle. Actif à Tournai en 1712. Éc. flamande.
Peintre.

ROUZÉ Jean Joachim ou **Rousée**
XVIIIᵉ siècle. Actif à Tournai en 1716. Éc. flamande.
Peintre.
Fils de Jean Rouzé.

ROUZIÈRE de La. Voir **LA ROUZIÈRE Antoine de**

ROVALDI STROPPA Giulia
Née à Verceil. Morte le 19 octobre 1918 à Vérone. XIXᵉ-XXᵉ siècles. Italienne.
Peintre de fleurs.

Elle fut élève de Ferdinando Rossaro, et d'Angelo Dall'Oca Bianca.

ROVEA Giorgio
Mort avant 1892. XIXᵉ siècle. Italien.
Peintre de natures mortes.
Il exposa à Turin à partir de 1843. Le Musée Municipal de cette ville conserve de cet artiste deux peintures représentant des fruits.

ROVEDATA Giovanni Battista
Né à Vérone. Mort après le 29 septembre 1620 à Venise. XVIIᵉ siècle. Italien.
Peintre.
Fils et élève de son père Pietro Antonio Rovedata. Il travailla à Venise et à Vérone. Le Musée Municipal de cette ville conserve de lui *Festin dans la maison de Lévi* et *Festin de saint François* (?).

ROVEDATA Pietro Antonio
XVIᵉ siècle. Travaillant à Trente, de 1561 à 1570. Italien.
Peintre.
Père de Giovanni-Battista Rovedata.

ROVEL Henri
XIXᵉ siècle. Français.
Peintre de figures, paysages.
MUSÉES : ÉPINAL : *Harmonie du soir* – TOUL : *Le pont des Fées près de Gérardmer* – *Une vosgienne.*
VENTES PUBLIQUES : PARIS, 30 avr. 1919 : *Les lumières dans le port de Boulogne :* FRF 150 – VERSAILLES, 5 mars 1989 : *Paysanne près du hameau,* h/t (21,5x42,5) : FRF 3 500 – PARIS, 23 avr. 1993 : *Chemin de fer d'Afrique du Nord,* h/t, projet d'affiche (125x90) : FRF 19 000 – NEW YORK, 22-23 juil. 1993 : *Vue de Gafsa 1900,* h/t (79,4x108,3) : USD 3 450 – PARIS, 6 avr. 1994 : *Orientale sur une terrasse 1900,* h/t (80x110) : FRF 23 000.

ROVELA Y BROEANDEL Hippolito. Voir ROVIRA Y BROCANDEL

ROVELAS Michel
Né en 1938 à Capesterre-Bellau (Guadeloupe). XXᵉ siècle. Français.
Peintre de compositions animées. Nouvelles Figurations.
De 1963 à 1968, Rovelas résida à Paris. Il est devenu directeur de l'École des Beaux-Arts du Lamentin (Guadeloupe).
Il participe à des expositions collectives : 1976 Biennale de Cuba ; 1983 *Carifesta* à La Barbade ; 1985 Paris, *Peintures du monde noir,* Centre Pompidou ; etc. Il expose individuellement : 1971 Puerto-Rico, Musée d'Art Moderne ; 1973 Saint-Domingue, Musée d'Art Moderne ; 1989 Ottawa, galerie Spark ; 1991 Paris, galerie Black New Art ; 1993 Port of Spain (Trinidad), Musée d'Art Moderne ; et New York, galerie Star ; 1995 Séoul, *Manif 95* ; 1996 Port-au-Prince (Haïti), Musée d'Art Moderne ; et Pointe-à-Pitre, Centre des Arts ; 1997 Paris, galerie des Ambassades ; etc.
Michel Rovelas a su se créer un style sans jamais s'inféoder à aucune tendance. Si l'on était tenu de lui trouver une parenté, on la situerait dans le prolongement de la Nouvelle Figuration analytique, mais avec des pulsions expressionnistes et des signes bien à lui. La peinture de Rovelas agit donc sur le réel, mais en perturbant les codes de sa représentation, au moyen d'images inversées et de translations, de dispositifs tête-bêche et de glissements transversaux. On y recense la présence furtive ou appuyée, de corps féminins dévêtus, immolés sur l'autel du désir, le poids des interdits sociaux, et toujours des visages hagards, indécis, parfois baillonnés, retranchés sur leur énigme. ■ Gérard Xuriguera

ROVELLI Antonio
XVIIᵉ siècle. Italien.
Sculpteur sur bois.
Il sculpta les stalles de l'église d'Averara.

ROVEN G.
Peintre.
Le Musée de Gênes conserve de cet artiste : *Fleurs et fruits.*

ROVERANO Victor E.
Né en 1903 à Buenos Aires. XXᵉ siècle. Argentin.
Peintre.
Il fit une exposition personnelle de ses œuvres en 1923 où il obtint un grand succès. Il voyagea en Italie et en Espagne. Il exposa au Salon de 1927. Il fut récompensé par un troisième prix national attribué par le musée municipal des beaux-arts de Buenos Aires.
Il semble avoir subi l'influence d'Édouard Manet.

ROVERE Gerolamo della
Mort en 1638. XVIᵉ-XVIIᵉ siècles. Italien.
Peintre de sujets religieux, enlumineur.
Père de Giovanni Battista della Rovere le Jeune. Il travailla pour la Cour de Turin.
Il enlumina des ouvrages héraldiques. Il se spécialisa dans la représentation du Saint-Suaire.

ROVERE Giovanni Battista della, l'Ancien, dit il Fiammenghino
Né vers 1561 à Milan. Mort après 1627. XVIᵉ-XVIIᵉ siècles. Italien.
Peintre de compositions religieuses, peintre à fresque, dessinateur.
Frère de Giovanni Mauro della Rovere. Il est difficile de distinguer les œuvres des deux frères.
Il peignit surtout pour des églises de Milan, pour l'abbaye de Chiaravalle, pour l'église de Sabioncello.
MUSÉES : CHAMBÉRY (Mus. des Beaux-Arts) : *Annonciation.*
VENTES PUBLIQUES : PARIS, 29 oct. 1980 : *Étude de composition en vue d'une décoration avec personnages accoudés à une balustrade,* pl. et encre brune, lav., reh. de blanc (17,4x26) : FRF 15 000 – LONDRES, 9 déc. 1982 : *Le martyre d'un évêque,* craie noire, pl. et lav. reh. de blanc/pap. bleu : GBP 1 000 – LONDRES, 2 juil. 1984 : *Projet de lunette : scène religieuse,* pl. et lav./trait de craie noire (19x29,5) : GBP 1 150 – LONDRES, 1ᵉʳ avr. 1987 : *La Libération de saint Pierre,* craie noire, pl. et lav. reh. de blanc (27,2x18,5) : GBP 1 600 – PARIS, 20 oct. 1988 : *Ascension de saint Albert,* pl. et lav. brun (31,8x22,2) : FRF 10 800 – TROYES, 19 nov. 1989 : *Le Christ et les docteurs* 1591, pl. et lav. brun (24x18) : FRF 29 000 – PARIS, 12 juin 1992 : *L'Annonciation,* pl. et lav. brun (21,5x13,5) : FRF 3 500 – LONDRES, 3 juil. 1995 : *Le Christ en gloire et la Vierge et deux saints,* encre et lav./craie, étude de décoration d'un plafond (34x39) : GBP 1 150 – LONDRES, 2 juil. 1996 : *Personnages discutant le long d'une balustrade,* craie noire, encre et lav./pap. bleu (17,3x25,7) : GBP 2 990 – PARIS, 20 juin 1997 : *Jésus parmi les docteurs,* pl. et lav. d'encre brune (27,3x22) : FRF 24 000.

ROVERE Giovanni Battista della, le Jeune
XVIIᵉ siècle. Actif à Turin. Italien.
Peintre de compositions religieuses, allégoriques, peintre de compositions murales.
Fils de Gerolamo della Rovere. Il était actif à Turin.
Il a peint l'*Allégorie de la vie,* dans l'église Saint-François d'Assise de Turin.

ROVERE Giovanni Mauro della
Né vers 1575 à Milan. Mort en 1640 à Milan. XVIᵉ-XVIIᵉ siècles. Italien.
Peintre de compositions religieuses, sujets allégoriques, peintre à fresque, graveur, dessinateur.
Frère de Giovanni Battista della Rovere l'Ancien, dit il Fiammenghino. Il est difficile de distinguer les œuvres des deux frères.
Il peignit pour des églises de Milan, Côme, Brescia, Novarre, Padoue, Plaisance, Varèse, pour la chartreuse de Pavie. Il fut aussi graveur à l'eau-forte.
MUSÉES : PARME (Pina.) : *Baptême du Christ.*
VENTES PUBLIQUES : NEW YORK, 16 jan. 1986 : *Un prophète,* pl. et lav./pap. vert bleu (21,6x27,3) : USD 3 000 – LONDRES, 7 juil. 1987 : *La Vierge et l'Enfant avec angelots (recto), Étude fragmentaire d'un homme en armure (verso),* craie noire, lav. reh. de blanc/pap. bleu (27,6x20,6) : GBP 5 000 – PARIS, 22 jan. 1988 : *La mort de la Vierge,* pl. et reh. de blanc (36x24,8) : FRF 5 000 – NEW YORK, 11 oct. 1990 : *La découverte de Moïse,* h/t (92x84) : USD 19 800 – MONACO, 7 déc. 1990 : *Le baptême de Constantin,* h/t (54,5x72,5) : FRF 244 200 – MILAN, 19 oct. 1993 : *Saint Sébastien soigné par les anges,* h/pan. (25,5x33) : ITL 22 482 000 – LONDRES, 18 avr. 1996 : *Allégorie de la Justice dans un pendentif,* encre et lav. avec reh. de blanc (23x18,7) : GBP 747.

ROVERE Jan de. Voir ROOVERE

ROVERE Marco della
XVIᵉ-XVIIᵉ siècles. Actif à Milan. Italien.
Peintre de compositions religieuses, peintre à fresque.
Frère de Giovanni Mauro della Rovere et de Giovanni Battista l'Ancien.

Il fut peut-être collaborateur de Giovanni Mauro pour l'exécution des fresques de l'église Santa-Maria della Rosa de Milan.

ROVERIO Bartolommeo, dit il Genovesino
Né vers 1577 probablement à Gênes. XVIIe siècle. Actif à Milan vers 1620. Italien.
Peintre.
Il peignit plusieurs ouvrages à Milan, pour les Augustins. On cite notamment un arbre généalogique de leur ordre. Oretti cite de lui une peinture à la Chartreuse de Carignano signée *Bartol Roverio D. Genovesino*, datée de 1624 et une *Crucifixion* portant le millésime de 1614. On croit qu'il est identique à Marco Genovesini.

ROVEROLLES Charles de
XVIIe siècle. Actif à Nantes vers 1655. Français.
Portraitiste.
On cite de lui un *Portrait de M. de la Pinsonnière, maire de Nantes.*

ROVERS Dio
Né en 1896. XXe siècle. Hollandais.
Peintre de natures mortes.
VENTES PUBLIQUES : AMSTERDAM, 18 fév. 1992 : *Nature morte avec une cruche, des pommes dans une coupe et des fleurs dans un vase sur un entablement drapé* 1939, h/t (98x80) : NLG 1 955.

ROVESCALLI Antonio
Né le 23 décembre 1864 à Crema. XIXe-XXe siècles. Italien.
Peintre, peintre de décors de théâtre, aquarelliste, dessinateur.
Il fut élève de l'académie Brera de Milan. Il travailla pour les théâtres de Milan.
MUSÉES : MILAN (Mus. du théâtre) : aquarelles – dessins.

ROVETTA Francesco
Né le 13 juillet 1849 à Brescia. Mort le 10 avril 1932. XIXe-XXe siècles. Italien.
Peintre de genre, paysages.
Il fut élève de M. Faustini.
VENTES PUBLIQUES : MILAN, 30 oct. 1984 : *Paysage fluvial*, h/pan. (22,5x32) : ITL 1 300 000.

ROVETTA Ventura
Né en 1687. Mort en 1768. XVIIIe siècle. Actif à Brescia. Italien.
Sculpteur au burin et orfèvre.

ROVETTA Vincenzo
Né en 1515. XVIe siècle. Actif à Brescia. Italien.
Sculpteur d'ornements.
Élève de Maffeo Olivieri.

ROVIALE. Voir RUVIALE

ROVIGO d'Urbino. Voir XANTO AVELLI Francesco

ROVIOLI Francesco
Mort en 1765. XVIIIe siècle. Actif à Ferrare. Italien.
Peintre.
Élève d'Erc. Graziani.

ROVIRA. Voir aussi RUBIRA

ROVIRA José. Voir RUBIRA Joseph

ROVIRA Nicolas
XVIIe siècle. Espagnol.
Sculpteur.
Il exécuta le maître-autel de la cathédrale de Tarragone en collaboration avec Fr. Grau en 1682.

ROVIRA Pedro
XVe siècle. Actif à Barcelone de 1427 à 1439. Espagnol.
Peintre.

ROVIRA Pedro Juan
XVe siècle. Actif à Barcelone en 1462. Espagnol.
Peintre.

ROVIRA Riba. Voir RIBA-ROVIRA François

ROVIRA Toni
XXe siècle. Espagnol.
Peintre.
Il montre ses œuvres dans des expositions personnelles : 1979 Barcelone, 1982 Majorque, 1985 Mexico, 1988 Gérone, 1989 Tokyo.
BIBLIOGR. : In : *Catalogo nacional de arte contemporaneo 1990-1991*, Iberico 2mil, Barcelone, 1990-1991.

MUSÉES : MEXICO (Mus. Mexicalli) – PORRERES, Majorque (Mus. d'Art Contemp.).

ROVIRA de Chypre Esteve
XIVe siècle. Actif à Chypre. Espagnol.
Peintre.
Il fut chargé en 1387 de l'exécution d'un retable, derrière le maître-autel de la cathédrale de Tolède.

ROVIRA Y BROCANDEL Hipolito
Né le 13 août 1693 à Valence. Mort le 6 novembre 1765 à Valence. XVIIIe siècle. Espagnol.
Peintre d'histoire et portraitiste, restaurateur de tableaux et graveur au burin.
Il fit ses études à Rome. Un des représentants les plus éminents de la peinture baroque espagnole, il travailla pour l'église des Dominicains de Valence.

ROVIRA SOLER José
Né en 1906 à Santiago de Cuba, de parents espagnols. XXe siècle. Espagnol.
Peintre de portraits, paysages, natures mortes, fleurs.
Il étudia à l'École des Arts et Métiers de Barcelone, puis il s'établit à Madrid pour étudier au Musée du Prado. Il obtint une bourse d'études qui lui permit de voyager en France, en Italie, ainsi qu'à Cuba et aux États-Unis. Il prit part à diverses expositions de groupe, dont : 1921, 1942, 1944 Expositions Nationales des Beaux-Arts, Barcelone ; 1932, 1933 Exposition du Printemps, Madrid.
BIBLIOGR. : In : *Cien Anos de pintura en Espana y Portugal, 1830-1930*, Antiqvaria, t. IX, Madrid, 1992.

ROVIROSA BLANC Juan
Né en 1887 à Reus (près de Tarragone, Catalogne). Mort en 1956. XXe siècle. Espagnol.
Peintre de paysages, paysages de montagne, paysages d'eau, marines, aquarelliste, dessinateur. Postimpressionniste.
Il a exposé en Espagne, ses œuvres furent notamment montrées lors d'une exposition des artistes régionaux de Reus en 1981. Il réalisa surtout des paysages d'une grande sobriété, de petit format, composés avec une ligne d'horizon très basse et une gamme de ton réduite. On cite de lui *Arboles – Montana – Nubes* et *Mar* (Arbres – Montagne – Nuages et Mer).
BIBLIOGR. : In : *Cien Anos de pintura en Espana y Portugal, 1830-1930*, Antiqvaria, t. IX, Madrid, 1992.

ROVISI Leopoldina
Née en 1755 à Moena. XVIIIe siècle. Italienne.
Peintre.
Fille de Valentino Rovisi. Elle fit des peintures d'inspiration religieuse.

ROVISI Valentino
Né le 23 décembre 1715 à Moena. Mort le 12 mars 1783 à Moena. XVIIIe siècle. Italien.
Peintre.
Père de Leopoldina Rovisi, élève de l'Académie de Venise et de Tiépolo. Il exécuta de nombreuses peintures religieuses pour des églises et des particuliers du Trentin.

ROVRAIN Josef. Voir ROBRAIN

ROW David
XXe siècle. Américain.
Peintre. Abstrait.
Il a montré ses œuvres à Paris dans une exposition personnelle en 1991 à la galerie Thaddaeus Ropac.
Il s'inscrit dans la tradition de la peinture abstraite américaine, avec des compositions structurées par l'espace-plan et la couleur, parfois agencées en plusieurs panneaux. On cite : *Qui a peur du magenta, du bleu sombre et du jaune ? – Paralaxis, Deep focus*. Il développe un réseau de lignes régies par un jeu de symétries aléatoires, qui évoquent la sculpture de Brancusi : la *Colonne sans fin.*
BIBLIOGR. : Catalogue de l'exposition : *David Row*, W. Zimmer Gallery, New York, 1987 – Paul Ardenne : *David Row*, Art Press, no 1963, Paris, nov. 1991.
VENTES PUBLIQUES : NEW YORK, 19 nov. 1996 : *Mars* 1987, h/t, diptyque (81,2x101,6) : USD 1 955.

ROWAN Alexander
XIXe siècle. Actif à Londres. Britannique.
Peintre d'histoire.
Il exposa à Londres, à la Royal Academy et à la British Institution de 1852 à 1859, des sujets de l'Écriture Sainte.

ROWAN Marian Ellis
Née en 1858 à Melbourne. Morte en 1922. XIXᵉ siècle. Australienne.
Peintre d'animaux, paysages, fleurs, aquarelliste.

Ellis Rowan

Musées : MELBOURNE : Aquarelles – SYDNEY : Aquarelles.
Ventes Publiques : LONDRES, 1ᵉʳ déc. 1988 : *Papillons*, aquar. et gche, une paire (31,8x17,8 et 31,8x17,8) : **GBP 990** – SYDNEY, 20 mars 1989 : *Paysage de printemps*, aquar. (49x29) : **AUD 3 600**.

ROWBOTHAM Charles
Né en 1858. Mort en 1921. XIXᵉ-XXᵉ siècles. Britannique.
Peintre de paysages, peintre à la gouache, aquarelliste.
Il est le fils de Thomas Charles Leeson Rowbotham et comme lui utilise souvent la gouache pour ses paysages, souvent très colorés. À la fin de la carrière de son père, ils travaillèrent souvent ensemble, Charles Rowbotham peignant souvent les personnages.
Il exposa à Londres, à Suffolk Street et au Royal Institute of Painters in Water Colors à partir de 1877.

Chas Rowbotham

Musées : CARDIFF : *Le Pont de Clifton*, aquar.
Ventes Publiques : LONDRES, 3 fév. 1976 : *Ipswich* 1886, aquar. reh. de blanc (13x26) : **GBP 280** – LONDRES, 13 mai 1980 : *The Chain Pier, Brighton* 1895, reh. de gche (21,5x51) : **GBP 550** – LONDRES, 27 avr. 1982 : *L'église et la tour de San Giorgio, lac de Côme* 1878, aquar. reh. de gche (63,5x89) : **GBP 900** – NEW YORK, 29 fév. 1984 : *Vue de Lugano* ; *1890*, aquar. reh. de blanc/pap. (31,5x62,5) : **USD 2 000** – LONDRES, 14 mai 1985 : *Vue de Lausanne* 1884, aquar. et cr. reh. de blanc (39,5x66) : **GBP 750** – LONDRES, 22 juil. 1986 : *La Baie de Naples* 1895, aquar. reh. de gche (65,5x91,5) : **GBP 1 600** – LONDRES, 27 oct. 1987 : *Les Îles Borromées* 1886, aquar. et gche (62,5x88) : **GBP 2 800** – LONDRES, 25 jan. 1988 : *Dunkeld*, aquar. (23x53,5) : **GBP 440** – LONDRES, 25 jan. 1989 : *Une ondée sur les Moorland* 1859, aquar. et gche (23,5x36) : **GBP 530** – LONDRES, 31 mai 1989 : *Bateaux de pêche italiens amarrés à une jetée*, aquar. et gche/pap. (13x19) : **GBP 550** – CHESTER, 20 jul.1989 : *Calculs difficiles* 1890, aquar. et gche (53,5x38,5) : **GBP 3 960** – LONDRES, 31 jan. 1990 : *Vue sur le Rhin* 1887, aquar. avec reh. de blanc (40x65) : **GBP 1 540** – LONDRES, 14 juin 1991 : *Le lac de Garde* 1886, aquar. avec reh. de gche (21,3x50,5) : **GBP 2 420** – LONDRES, 29 oct. 1991 : *Figures sur le quai d'un estuaire*, cr. et aquar. (32,4x45,2) : **GBP 660** – MONTRÉAL, 23-24 nov. 1993 : *Vue panoramique d'un golfe avec des barques de pêche* 1895, aquar. (15,2x29,2) : **CAD 1 000** – LONDRES, 30 mars 1994 : *La baie de Sorrente* 1893, aquar. et gche (54x38) : **GBP 1 610** – LONDRES, 16 nov. 1995 : *Paysans italiens sur un chemin surplombant une ville côtière*, cr. et aquar. (38,1x60) : **GBP 2 760** – LONDRES, 9 mai 1996 : *Griante sur le lac de Côme* 1893, aquar. avec reh. de gche (30,5x60) : **GBP 1 725**.

ROWBOTHAM Thomas Charles Leeson, le Jeune
Né le 21 mai 1823 à Dublin. Mort le 30 juin 1875 à Londres. XIXᵉ siècle. Britannique.
Peintre de paysages, aquarelliste, peintre à la gouache, dessinateur.
Fils et élève de Thomas Leeson Scarse Rowbotham l'Ancien. Il commença à exposer à Londres dès 1840 et continua jusqu'à sa mort à produire ses œuvres à la Royal Academy, à Suffolk Street et surtout au Royal Institute of Painters in Water-Colours ; il en devint membre en 1858. Il voyagea beaucoup en Angleterre et visita la France et l'Italie. À la mort de son père, en 1853, il remplaça celui-ci comme professeur de dessin au Naval Institute, à New Cross.
Son coloris est brillant et agréable, mais ses compositions sont souvent trop conventionnelles.
Musées : BLACKBURNE – CARDIFF – LONDRES (Victoria and Albert Mus.) : six aquarelles.
Ventes Publiques : LONDRES, 21 nov. 1921 : *L'Île d'Ischia vue de la baie de Naples*, dess. : **GBP 162** – LONDRES, 9 déc. 1921 : *Carnavon*, dess. : **GBP 31** – LONDRES, 17 mars 1922 : *Près de Sorrente*, dess. : **GBP 60** – LONDRES, 11 mai 1922 : *Le lac Majeur*, dess. : **GBP 75** – LONDRES, 16 fév. 1923 : *Biebstein-sur-Moselle*, dess. : **GBP 29** – LONDRES, 12 mars 1928 : *Grindelwald*, dess. : **GBP 30** – LONDRES, 30 oct. 1936 : *Sorrente, la baie de Naples*,

dess. : **GBP 89** – LONDRES, 21 mai 1943 : *Pallanza*, dess. : **GBP 24** – LONDRES, 17 sep. 1943 : *Marché vénitien*, dess. : **GBP 52** – LONDRES, 13 juin 1978 : *Ehrenbreitstein and Coblenz* 1850, aquar. et cr. reh. de blanc (25x37,5) : **GBP 600** – LONDRES, 22 nov 1979 : *Atrani dans le golfe de Salerno* 1862, aquar. et reh. de blanc (72x124,5) : **GBP 750** – LONDRES, 1ᵉʳ avr. 1980 : *Le château et la ville de Heidelberg* 1854, h/t (62x90) : **GBP 1 700** – LONDRES, 9 fév. 1982 : *Edinburgh from Salisbury Crags, evening* 1848, aquar. et cr. avec touches de gche (71,2x109,5) : **GBP 2 600** – LONDRES, 15 mars 1984 : *Rouen vu depuis la colline Sainte-Catherine* 1849, aquar. reh. de gche (68,5x106,5) : **GBP 4 500** – LONDRES, 27 fév. 1985 : *Vue de la ville et du lac de Côme* 1856, aquar. reh. de blanc (73x114) : **GBP 4 000** – LONDRES, 16 oct. 1986 : *Un lac d'Italie* 1873, aquar. reh. de gche (43x65) : **GBP 1 300** – LONDRES, 30 sep. 1987 : *Bords du Rhin* 1860, aquar. et cr. reh. de blanc (42,5x63,8) : **GBP 2 600** – LONDRES, 31 jan. 1990 : *Cabanes de pêcheurs sur la grève* 1863, aquar. avec reh. de gche (18,5x58) : **GBP 935** – LONDRES, 25-26 avr. 1990 : *Vue sur les lacs italiens* 1873, aquar. et gche (41,5x73,5) : **GBP 2 200** – LONDRES, 8 fév. 1991 : *Le golfe de Calabre* 1871, aquar. avec reh. de blanc (55,9x101) : **GBP 4 180** – NEW YORK, 15 oct. 1991 : *Monastère sur une falaise surplombant la mer* 1867, aquar. et gche/cart. (25x54,5) : **USD 1 870** – PERTH, 31 août 1993 : *Un chemin dans les Highlands ; Un torrent dans les Highlands*, aquar. avec reh. de blanc (chaque 16x45) : **GBP 1 955** – LONDRES, 3 nov. 1993 : *À Bordighera ; La baie de Naples*, aquar. et gche (chaque 16x29,5) : **GBP 2 530** – LONDRES, 10 mars 1995 : *Un pont et une ville au bord d'une rivière en Italie* 1867, cr., aquar. et gche (15,9x45,1) : **GBP 1 035** – LONDRES, 29 mars 1996 : *Varenna sur la lac de Côme* 1864, aquar. avec reh. de blanc (25,2x61,5) : **GBP 1 725** – ÉDIMBOURG, 15 mai 1997 : *Varenne sur le lac de Côme*, aquar. et gche avec reh. de blanc (40,5x70) : **GBP 3 450**.

ROWBOTHAM Thomas Leeson Scarse, l'Ancien
Né en 1783. Mort en 1853. XIXᵉ siècle. Britannique.
Peintre de paysages, aquarelliste.
Il travailla à Bath et à Bristol ; il fut professeur de dessin à la Royal Naval School, à New Cross.
Il exposa à Londres, à Suffolk Street en 1834.
Musées : LONDRES (Victoria and Albert Mus.) : *Capel Curig, Pays de Galles.*
Ventes Publiques : LONDRES, 16 juil. 1987 : *Barge sur une rivière au crépuscule*, aquar. (18,5x25) : **GBP 1 000** – ST. ASAPH (Angleterre), 2 juin 1994 : *Sur le lac de Côme*, aquar. (24x35) : **GBP 2 875**.

ROWDEN Thomas
Né en 1842. Mort en 1926. XIXᵉ-XXᵉ siècles. Britannique.
Peintre d'animaux, paysages.
Bibliogr. : H. L. Malladieu : *Dict. des artistes aquarellistes anglais* – C. Wood : *Dict. des peintres victoriens*.
Ventes Publiques : MONTRÉAL, 1ᵉʳ déc. 1992 : *Bétail et chevaux se désaltérant*, aquar., une paire (chaque 33x31) : **CAD 1 000**.

ROWE Algernon
XIXᵉ-XXᵉ siècles. Britannique.
Peintre.
Il a participé à une exposition d'été de la Royal Academy of Arts, en 1914 avec *A Room in Chelsea*.
Bibliogr. : In : *Royal Academy Exhibitors 1905-1970*, vol. III, Hilmarton Manor Press, Wiltshire, 1987.
Ventes Publiques : LONDRES, 12 juin 1992 : *La répétition*, h/t (127x76,2) : **GBP 2 200**.

ROWE Charles Alfred
Né le 2 juillet 1934 à Great Falls (Montana). XXᵉ siècle. Américain.
Peintre.
Il fit successivement ses études à l'université du Montana (1952-1953), à l'Art Institute et l'université de Chicago (1957-1960).
Il participe à de nombreuses expositions collectives. Il montre ses œuvres dans des expositions personnelles : 1965 Centerville (Delaware) ; 1967, 1968, 1969 Philadelphie ; 1970, 1974 Washington ; 1972, 1973 musée Russel à Great Falls.

ROWE Clarence Herbert
Né le 11 mai 1878 à Philadelphie. Mort le 17 juillet 1930 à Cos Cob. XXᵉ siècle. Américain.
Graveur.
Il fut élève de Max Bohm et Bouguereau.
Il pratiqua l'eau-forte.

ROWE Clifford
Né en 1904 à Londres. XXᵉ siècle. Britannique.

Peintre de compositions animées.

Communiste, en 1930, il séjourna en URSS. Il fut l'un des membre fondateur de l'Artists International Association et participa aux manifestations contre le fascisme.

BIBLIOGR. : In : Catalogue de l'exposition : *Les Années trente en Europe. Le temps menaçant*, musée d'Art moderne de la ville, Paris Musées, Flammarion, Paris, 1997.

MUSÉES : LEICESTER (Mus. and Art Gal.) : *Le Fried Fish Shop* 1936.

ROWE Edward

Mort le 2 avril 1763. XVIIIᵉ siècle. Britannique.

Peintre verrier.

ROWE Ernest Arthur

Né vers 1860. Mort le 26 janvier 1922 à Tunbridge Wells. XIXᵉ-XXᵉ siècles. Britannique.

Peintre de paysages.

Il a séjourné en Sicile, à Capri, en rapportant des vues.

Il a participé aux expositions d'été de la Royal Academy of Arts, en 1908, 1910, 1914 et 1917.

BIBLIOGR. : In : *Royal Academy Exhibitors 1905-1970*, vol. III, Hilmarton Manor Press, Wiltshire, 1987.

VENTES PUBLIQUES : LONDRES, 29 oct. 1985 : *Le Jardin à Holme Lacy 1902*, aquar. (50,4x75,5) : **GBP 4 200** – LONDRES, 16 déc. 1986 : *Hampton Court Palace*, aquar. (32x40) : **GBP 2 400** – ORCHADLEIGH PARK, 21 sep. 1987 : *Vue d'Amalfi*, aquar. (25,3x35,5) : **GBP 3 000** – LONDRES, 1ᵉʳ nov. 1990 : *Le jardin de Mrs Jobob « The Close » à Salisbury*, aquar. (40,1x56,5) : **GBP 3 960** – LONDRES, 8 fév. 1991 : *Allée de jardin*, aquar. (17,8x25,4) : **GBP 1 925** – LONDRES, 5 juin 1991 : *Le « Castello » depuis l'hôtel Faraglioni à Capri 1913*, aquar. (29x23) : **GBP 1 100** – LONDRES, 19 déc. 1991 : *En bas de la terrasse à Penshurst*, aquar. (28x38,4) : **GBP 1 650** – LONDRES, 11 juin 1993 : *Les jardins de Chequers Court dans le Buckinghamshire*, aquar. (24,8x35,9) : **GBP 2 530** – LONDRES, 5 nov. 1993 : *La Maison du recteur à Coddington dans le Worcestershire*, cr. et aquar. (25x17,5) : **GBP 1 380**.

ROWE George

Né en 1797 à Dartmouth. Mort en 1864 à Exeter. XIXᵉ siècle. Britannique.

Paysagiste, dessinateur de portraits et lithographe.

VENTES PUBLIQUES : MELBOURNE, 26 juil. 1987 : *Les Monts Arapiles*, aquar./pap. mar. (72,5x156) : **AUD 165 000**.

ROWE George James

Mort le 6 février 1883. XIXᵉ siècle. Britannique.

Paysagiste.

Il travailla à Londres où il exposa à partir de 1830.

ROWE J. Staples

Né en 1856. Mort le 1ᵉʳ novembre 1883 à New York. XIXᵉ siècle. Américain.

Portraitiste.

ROWE Marcos. Voir **MARCOS-ROWE**

ROWE Sidney Grant

Né en 1861. Mort le 22 juillet 1928. XIXᵉ-XXᵉ siècles. Britannique.

Peintre d'animaux, paysages, aquarelliste.

Il fut membre du Royal Institute of Oil Painters. Il a participé aux expositions d'été de la Royal Academy of Arts, en 1912 et 1914. Il exposa à Londres, à la Royal Academy, à Suffolk Street, à la New Water Colour Society, à partir de 1877. Il figurait encore dans les catalogues en 1909.

BIBLIOGR. : In : *Royal Academy Exhibitors 1905-1970*, vol. III, Hilmarton Manor Press, Wiltshire, 1987.

VENTES PUBLIQUES : LONDRES, 18 déc. 1909 : *Le moulin sur la Lande* : **GBP 1** – LONDRES, 29 juil. 1988 : *Moutons dans un chemin*, h/t (42,5x55,7) : **GBP 418**.

ROWE Thomas Trythall

Né en 1856. XIXᵉ siècle. Britannique.

Paysagiste.

Il fit ses études à Paris et travailla de 1882 à 1899.

ROWE Thomas William

XIXᵉ siècle. Actif à Londres dans la seconde moitié du XIXᵉ siècle. Britannique.

Sculpteur.

Il exposa à la Royal Academy de Londres de 1862 à 1878.

ROWELL John

XXᵉ siècle. Britannique.

Peintre de paysages.

Il a participé aux expositions d'été de la Royal Academy of Arts, en 1936 et 1938.

BIBLIOGR. : In : *Royal Academy Exhibitors 1905-1970*, vol. III, Hilmarton Manor Press, Wiltshire, 1987.

VENTES PUBLIQUES : SYDNEY, 17 avr. 1988 : *La charrette à lait*, h/cart. (41x51) : **AUD 1 200** – SYDNEY, 26 mars 1990 : *Vallée verte et collines bleues*, h/cart. (46x61) : **AUD 900**.

ROWELLE John

Mort le 2 septembre 1756 à Reading. XVIIIᵉ siècle. Actif à Reading. Britannique.

Peintre verrier.

Il a peint les vitraux de l'église de Hambledon.

ROWLAND William

XVIIIᵉ siècle. Actif à Glasgow dans la seconde moitié du XVIIIᵉ siècle. Américain.

Peintre de miniatures.

Il se fixa en Amérique en 1777.

ROWLANDSON George Derville

Né en 1861. XIXᵉ-XXᵉ siècles. Britannique.

Peintre de compositions animées, sujets de sport, animaux, paysages.

VENTES PUBLIQUES : LONDRES, 18 mars 1980 : *Diligence traversant un pont*, h/t (49,5x75) : **GBP 2 200** – LONDRES, 24 mars 1981 : *Off to Derby*, h/t (71x101,5) : **GBP 2 000** – LONDRES, 16 mars 1984 : *La partie de polo 1902*, h/t, une paire (50,8x86,3) : **GBP 10 000** – NEW YORK, 6 juin 1985 : *Scène de chasse*, aquar./ pap, suite de douze (26x36) : **USD 7 250** – NEW YORK, 7 juin 1985 : *L'arrêt à l'auberge*, h/t (50,8x76,2) : **USD 4 800** – LONDRES, 21 mars 1990 : *Le Passage d'un fossé*, h/t (51x76) : **GBP 5 500** – NEW YORK, 28 fév. 1991 : *Le Passage d'une haie*, h/t (81,6x122,5) : **USD 20 900** – NEW YORK, 7 juin 1991 : *Saut d'une haie*, h/t (61x91,4) : **USD 6 600** – LONDRES, 11 oct. 1991 : *Le Passage d'une haie ; La Mise à mort*, h/t, une paire (chaque 61x91,5) : **GBP 4 400** – NEW YORK, 5 juin 1992 : *La Recherche d'une piste*, h/t (50,8x76,8) : **USD 6 325** – LONDRES, 6 juin 1996 : *Shamrock, cheval dans son paddock 1907*, h/t (57,2x78,7) : **GBP 920** – LONDRES, 13 mars 1997 : *Le Saut de haie 1899*, h/t (81,3x122) : **GBP 13 000** – LONDRES, 5 nov. 1997 : *Saut de ruisseau en tête des cavaliers*, h/t (51x76) : **GBP 3 220**.

ROWLANDSON Thomas

Né en juillet 1756 à Londres. Mort le 22 avril 1827 à Londres, après deux ans de maladie. XVIIIᵉ-XIXᵉ siècles. Britannique.

Peintre d'histoire, portraits, aquarelliste, dessinateur, caricaturiste, graveur.

Il était fils d'un commerçant très aisé. Il vint à Paris à l'âge de seize ans, invité par sa tante par alliance, une demoiselle Chattelier, qui avait épousé son oncle. Thomas avait déjà étudié aux Écoles de la Royal Academy, à Londres. A Paris, il entra à l'École de l'Académie Royale en septembre 1772, protégé par Pigalle, et y fut élève jusqu'au 11 mars 1775. La même année, il exposait à la Royal Academy, où il était venu reprendre sa place d'élève, une *Dalila visitant Samson dans la prison de Gaza*. De son séjour à Paris il gardera toujours le goût des compositions au style rapide, bien rythmé, proche du rococo français. En 1777, il s'établit comme peintre de portraits dans Wardow Street, et de 1778 à 1781, il exposa des ouvrages de ce genre à la Royal Academy. Des revers commerciaux atteignirent profondément la fortune de son père, mais grâce à la générosité de sa tante parisienne, il n'en ressentit pas de suite. D'ailleurs à la mort de celle-ci, il hérita de son bien, sept mille livres sterling d'argent et d'autres valeurs. On a dit que Rowlandson avait contracté à Paris le goût du jeu ; toujours est-il que, lorsqu'il fut en possession de sa fortune, il négligea son art pour fréquenter les plus fameuses maisons de jeu de Londres. Il s'y fit une réputation pour son sang-froid devant les pertes et son endurance à tenir les cartes. La tradition rapporte qu'il serait, une fois, demeuré pendant trente-six heures sans quitter le jeu. On rapporte que lorsqu'il avait perdu ses disponibilités, il s'asseyait avec beaucoup de calme devant son chevalet disant : « J'ai joué le fou, mais voilà ma ressource ». Vers 1782, il avait à peu près complètement renoncé à toute expression artistique sérieuse. D'ailleurs, il avait trouvé, dans la vente de ses caricatures, un moyen rapide de se procurer de l'argent. Les marchands d'estampes les lui réclamaient. Dans ce genre, Rowlandson se montra vraiment grand artiste. Sa vision a autant d'acuité que celle de Hogarth. Son humour n'est pas inférieur et c'est un autre

dessinateur que le très intéressant, mais très imparfait auteur du *Mariage à la mode*. Ses solides études s'affirment dans ses moindres croquis. L'espace nous manque pour faire ici une liste de ses caricatures. On mentionne surtout *Museries of Life*; *Comforts of Bath*; *Cries of London*; *The Microcosm of London* (1808); *Tour of Dr Syntax in search of Picturesque*; *The military adventures of Johnny Newcome* (1815); *The great master or adventures of Quilli in Hindostan*; *The English dame of Death* (1816); *The Danse of Life* (1817); *Tour of Dr Syntax in search of Consolation*; *Tour of Dr Syntax in search of a Wife*; *History of Johnny Quae Genus* (1822). Rowlandson dessinait généralement à la plume avec une encre formée d'un mélange de vermillon et d'encre de Chine, obtenant les ombres par un lavis largement traité. Dans la suite, Rowlandson reproduisit nombre de ses compositions en simili-aquarelle. Il dessinait au trait sur le cuivre les formes du sujet, et les estampes ainsi obtenues coloriées légèrement donnaient l'aspect d'aquarelles. On voit de lui dans les Musées de Londres, au Victoria and Albert Museum : *La sacristie de la paroisse de Bath* (1784); *Paysage, cottage et figures* (1805); *L'ancien hôtel de ville, Salisbury*; *Un marché*; *Homme au pilori*; *Prieuré d'York*; *Auberge du Cerf-Blanc à Windsor*; *La pelouse, Richmond*; *Scène au bord de la mer*; *Environs d'Helston, Cornouailles* (1806); *Marchand d'images*; *Marchand de lait* (1784); *La Tamise, près de Deptford*; *Pont de Hampton*; *Palais de Hampton Court* (1820); *Paysage et charrette de bois*; *Port de Portsmouth* (1794); *Château de Strowberry-Hill, Twyckenham*; *Paysage, figures et moutons*; *Pont à Knaresborough*; *S. Austell*; *Palais de Kew*; *Paysage, cavaliers et figures*; *Musée de peintures anciennes*; *Palais Portice*; *Glastonbury*; *Illustration pour le voyage du Dr Syntax à la recherche du Pittoresque*; *Vue de la Tamise*; *Foire de Greenwich*; *Pêcheur*; *La place de Meir*; *Anvers*; *Scène devant une auberge*; plusieurs aquarelles non exposées. A Manchester : *High Life*; *L'Auberge au bord de la route*; *Basse vie*. A Pontoise : *Jeunesse et vieillesse*; *Aquarelle caricaturale*.

Rowlandson *1788*

J. Rowlandson

BIBLIOGR. : A.P. Oppé : *Thomas Rowlandson, his drawings and water-colours*, Studio, Londres, 1923.

VENTES PUBLIQUES : PARIS, 1886 : *Le chevalier d'Eon faisant une passe d'armes avec le sergent Liger*, aquar. : FRF 4 000 – PARIS, 7 mai 1887 : *Accident de chasse*, dess. : FRF 470 ; *Un marché à Londres*, dess. : FRF 490 – PARIS, 1899 : *Visite à l'oncle*; *Visite à la tante*, deux aquarelles formant pendants : FRF 3 325 – PARIS, 1899 : *La place de la Victoire*, dess. : FRF 1 450 – LONDRES, 16 fév. 1922 : *La grille d'un parc*, aquar. : GBP 48 – LONDRES, 24 mars 1922 : *La place du marché à Anvers*, aquar. : GBP 147 ; *L'Auberge du château*, dess. : GBP 99 – LONDRES, 30 juin 1922 : *Lac italien*, dess. : GBP 43 – PARIS, 14 et 15 déc. 1922 : *La lecture de la Gazette*, pl. et lav. : FRF 2 500 – LONDRES, 16 avr. 1923 : *Fête au Boodle's Club*, dess. : GBP 147 ; *The Boowling green*, dess. : GBP 48 ; *Le coche de York et Ely*, dess. : GBP 50 – LONDRES, 12-16 nov. 1923 : *Parade de la Horse Guard*, aquar. : GBP 140 ; *The Bank Cottery*, aquar. : GBP 79 – PARIS, 20 mars 1924 : *Marché sur la place d'une petite ville*, pl. et aquar. : FRF 3 300 – PARIS, 24 mai 1924 : *Le champ de courses de New-market*, aquar. : FRF 1 150 – PARIS, 17 nov. 1924 : *Portrait d'homme en buste*, cr. : FRF 2 600 – LONDRES, 22 mai 1925 : *Intérieur de caserne française*, dess. : GBP 73 ; *Theatre de Drury Lane*, dess. : GBP 105 ; *Dame accueillant son mari*, dess. : GBP 54 – LONDRES, 7 juil. 1926 : *Coches à Kew Bridge*, aquar. : GBP 60 – LONDRES, 18 fév. 1927 : *Quatre heures à la campagne*, dess. : GBP 63 ; *The dinner* : GBP 78 – PARIS, 13 juin 1927 : *Lauding at Greenwich, Easter monday*, aquar. et pl. : FRF 7 600 ; *A troupe of Strolling Performers on the road*, aquar. et pl. : FRF 6 000 – LONDRES, 16 déc. 1927 : *Taverne à Greenwich*, dess. : GBP 99 ; *La Place du marché à Brentford*, dess. : GBP 89 – LONDRES, 8 fév. 1928 : *Le château d'Oxford*, dess. : GBP 65 ; *La foire à Banbury*, aquar. : GBP 98 – LONDRES, 10 fév. 1928 : *Mr. H. Angelo*, dess. : GBP 157 ; *La place du marché de Hertford*, dess. : GBP 157 ; *The Watering-place*, dess. : GBP 94 – LONDRES, 23 mai 1928 : *Journée de vent*, dess. : GBP 100 – LONDRES, 20 nov. 1928 : *Le grand escalier*, aquar. :

GBP 92 ; *Vue de la rivière Camel*, aquar. : GBP 160 ; *Le Pont de Putney*, aquar. : GBP 200 ; *Chasse aux renards*, aquar. : GBP 195 – LONDRES, 7 déc. 1928 : *Jour de marché à Anvers*, dess. : GBP 273 ; *La malle de Poste*, dess. : GBP 120 ; *Le Royal Dockyards*, dess. : GBP 141 – LONDRES, 7 déc. 1928 : *Danseurs à Covent Garden*, dess. : GBP 183 ; *Mendiants recevant l'aumône d'officiers*, dess. : GBP 178 – LONDRES, 13 mars 1929 : *Procession de barques sur la Tamise*, aquar. : GBP 135 – LONDRES, 16 mai 1929 : *La chaumière au bord de l'eau*, aquar. : FRF 3 920 – LONDRES, 7 juin 1929 : *La colline Brigadier à Enfield*, dess. : GBP 110 – LONDRES, 22 nov. 1929 : *La place du marché de Juliers*, dess. : GBP 147 ; *Box-Lobby Loungers*, dess. : GBP 199 ; *Mrs Samuel Howitt*, dess. : GBP 210 – NEW YORK, 16 avr. 1930 : *Vente de beautés anglaises aux Indes*, dess. : USD 310 ; *Spithead*, dess. : USD 375 ; *Vue d'un canal hollandais*, dess. : USD 270 – LONDRES, 21 juil. 1931 : *La bibliothèque de l'Institution royale*, dess. : GBP 135 – PARIS, 23 déc. 1931 : *La partie de cartes*, aquar. : FRF 600 – LONDRES, 15 déc. 1933 : *Le jour du marché à Norwich*, dess. : GBP 79 – LONDRES, 15 avr. 1933 : *Le pont de Putney, Ville avec diligences, Personnages et troupeau, Scène de rivière, quatre dessins* : GBP 191 – LONDRES, 28 avr. 1944 : *Cour d'une auberge*, dess. : GBP 99 – LONDRES, 9 mai 1945 : *King's Head, Rochampton* : GBP 240 ; *Harps Farm, Enfield* : GBP 270 – NEW YORK, 31 mai 1945 : *Le pont et l'église de Putney*, aquar. : USD 400 ; *Amsterdam*, aquar. : USD 470 – LONDRES, 27 juil. 1945 : *Vauxhall gardens*, aquar. : GBP 2 730 – PARIS, oct. 1945-juil. 1946 : *Marché sur la place d'une petite ville*, aquar. sur trait de pl. : FRF 20 500 – LONDRES, 12 oct. 1945 : *Repas dans la grange*, dess. : GBP 68 – LONDRES, 14 nov. 1945 : *Stowe gardens*, dess. : GBP 230 ; *Quatre heures à la campagne*, dess. : GBP 120 – LONDRES, 19 déc. 1945 : *Box Lobby laughers*, dess. : GBP 480 – LONDRES, 1ᵉʳ fév. 1946 : *Danse au Panthéon*, dess. : GBP 141 – NEW YORK, 25-27 avr. 1946 : *Amorous quaker*, aquar. : USD 225 ; *Mrs Samuel Howitt*, aquar. : USD 200 – LONDRES, 24 mai 1946 : *Chaumière et personnages*, dess. : GBP 73 – LONDRES, 31 jan. 1947 : *Le pont de Backfriars*, dess., en collaboration avec N. Black : GBP 273 – LONDRES, 10-12 fév. 1947 : *Greenwich*, dess. : GBP 105 ; *Bateaux dans un estuaire*, dess. : GBP 68 ; *Water courses en Cornouailles*, dess. : GBP 105 – LONDRES, 6 juin 1947 : *Fencing Match*, dess. : GBP 52 ; *Vente de tableaux à Christie's*, dess. : GBP 157 – LONDRES, 18 juin 1947 : *Jour de marché à Richmond*, dess. : GBP 100 ; *Scène sur la Tamise*, dess. : GBP 141 – PARIS, 5 juin 1950 : *Au cabaret*, pl. et lavis. attr. : FRF 6 000 – LONDRES, 16 juin 1950 : *L'ancienne cour du collège Royal de Cambridge*, dess. : GBP 105 – LONDRES, 18 oct. 1950 : *Une partie disputée*, dess. : GBP 550 – LONDRES, 2 nov. 1950 : *Marché aux chevaux 1790*, dess. aquarellé : GBP 210 – LONDRES, 24 jan. 1951 : *Scène de carrière, Delabole*, dess. : GBP 250 ; *Paysage de Cornouailles*, dess. : GBP 210 – PARIS, 24-25 mars 1954 : *Au café*, pl. et lav. : FRF 180 000 – LONDRES, 4 déc. 1957 : *Le vieux marché de Smithfield*, dess. : GBP 900 – LONDRES, 10 déc. 1958 : *Amsterdam, Vijgen Dam*, dess. : GBP 420 – LONDRES, 30 nov. 1960 : *Voyage en France*, dess. : GBP 900 – NEW YORK, 21 avr. 1961 : *Affection filiale*, aquar. : USD 1 000 – PARIS, 13 juin 1961 : *Aux courses*, pl. et aquar. : FRF 1 000 – VERSAILLES, 25 nov. 1962 : *Old Vauxhall Garden*, aquar. : FRF 11 000 – LONDRES, 12 nov. 1968 : *Paysans se rendant au marché*, aquar. sur trait de pl. : GNS 1 300 – LONDRES, 15 juin 1971 : *La chasse à courre*, aquar. sur trait de pl. : GNS 1 600 – LONDRES, 20 avr. 1972 : *Les lutteurs*, aquar. : GBP 1 000 – LONDRES, 6 nov. 1973 : *The Royal Oak*, aquar. : GNS 5 500 – LONDRES, 5 mars 1974 : *La diligence de Paris*, aquar. et pl. : GNS 3 800 – LONDRES, 18 nov. 1976 : *Voyageurs arrivant au place du marché*, aquar. (30x45) : GBP 1 350 – LONDRES, 1ᵉʳ mars 1977 : *La vieille nurse et ses enfants (The female penitentiary)*, aquar. et pl. (33x26,5) : GBP 1 400 – LONDRES, 27 juil 1979 : *A field day in Hyde Park*, eau-forte et aquat. coloriée (38,3x54,2) : GBP 520 – LONDRES, 13 déc 1979 : *St Paul's and Blackfriars from the Thames*, aquar. et pl. (27,3x42,5) : GBP 7 000 – NEW YORK, 19 juin 1980 : *La Déclaration d'amour*, pl., lav. coul. et craie noire (28,9x23,5) : USD 3 200 – LONDRES, 19 juin 1981 : *La Chasse*, eaux-fortes et aquat. (46,6x58,8) : GBP 4 900 – NEW YORK, 10 juin 1983 : *Retour des courses d'Epsom 1823*, cr., pl. et aquar. (28,8x42,5) : USD 7 000 – LONDRES, 21 nov. 1985 : *Barques sur la Tamise près de Kew Castle*, pl. et aquar./trait de cr. (28,5x44) : GBP 2 400 – LONDRES, 9 juil. 1985 : *Greenwich à marée basse*, aquar. et pl. (23,8x30,6) : GBP 7 000 – LONDRES, 30 juin 1986 : *Dame assise*, pl. et lav./traits de cr. (25,9x19,6) : GBP 3 600 –

LONDRES, 16 juil. 1987 : *George III et la reine Charlotte conduits à travers Bedford*, aquar./traits de pl. et cr. (42x70) : **GBP 75 000** – LONDRES, 25 jan. 1988 : *Vénus et Cupidon*, encre (16,5x22,5) : **GBP 2 860** ; *Prostituées faisant le ménage de leurs chambres dans un port*, encre (19,5x13) : **GBP 1 045** – NEW YORK, 25 fév. 1988 : *Léda et le cygne* 1797, encre et aquar. (13,4x18,3) : **USD 1 430** – PARIS, 18 nov. 1988 : *Le professeur et la jeune élève* 1812, pl. et aquar. (27,8x22) : **FRF 9 050** – LONDRES, 25 jan. 1989 : *Le ravaudage des filets*, encre et aquar. (15x21) : **GBP 825** – PARIS, 15 mars 1989 : *Parieurs autour d'une table de jeu*, cr., pl., encre, lav. et aquar. (32,5x43,5) : **FRF 140 000** – MONTRÉAL, 1er mai 1989 : *La querelle* 1798, aquar. (13x20) : **CAD 850** – LONDRES, 25-26 avr. 1990 : *Moissonneurs au repos*, encre et aquar. (15x23,5) : **GBP 1 760** – NEW YORK, 24 oct. 1990 : *L'hopital de Greenwich* 1822, aquar. et encre/pap. (30,5x48,5) : **USD 7 700** – NEW YORK, 9 jan. 1991 : *Caricatures de quinze visages de femmes*, encre et aquar./pap. (25,4x20,6) : **USD 3 850** – LONDRES, 30 jan. 1991 : *Les Marchands de romances*, encre et aquar. (19,5x27) : **GBP 1 320** – LONDRES, 9 avr. 1992 : *La Mansarde d'un génie* 1805, encre et aquar. (21,5x28,5) : **GBP 3 300** – LONDRES, 7 oct. 1992 : *Aux courses*, encre et aquar. (14x23) : **GBP 1 210** – NEW YORK, 29 oct. 1992 : *Amour conjugal*, aquar., encre et lav./pap. (19,7x27) : **USD 1 760** – PARIS, 11 déc. 1992 : *L'Académie d'escrime de Bond Street*, aquar. et encre de Chine (16x24,5) : **FRF 5 300** – LONDRES, 13 juil. 1993 : *L'arrêt à l'octroi*, encre et aquar. (14,9x22,8) : **GBP 4 600** – NEW YORK, 11 jan. 1994 : *Joueurs*, aquar., mine de pb, encre et lav. (diam. 31,2) : **USD 3 680** – NEW YORK, 19 jan. 1994 : *Un officier se promenant en compagnie de deux dames dans le parc d'une résidence de campagne*, aquar., encre et cr./pap. (19,1x27,9) : **USD 16 100** – LONDRES, 9 mai 1996 : *Nymphes au bain*, encre et aquar. (10,5x16) : **GBP 920**.

ROWLEY Frances Richards
XIXe siècle. Actif à la fin du XIXe siècle. Canadien.
Peintre de genre et de portraits.
MUSÉES : MONTRÉAL : *Une parisienne*.

ROWNTREE Kenneth
Né le 14 mars 1915 à Scarborough. XXe siècle. Britannique.
Peintre d'architectures, paysages, peintre de compositions murales, aquarelliste, illustrateur, décorateur.
Il fit ses études à la Ruskin School avec Albert Rutherston, de 1930 à 1934, puis à la Slade School de Londres avec Schwabe en 1934 et 1935. Il fut nommé artiste officiel de la guerre. Il fut membre de la Society of Mural Painters, il a en outre enseigné cette technique (peinture murale) au Royal College of Art de 1948 à 1958. Il fut également professeur à l'université de Newcastle-upon-Tyne à partir de 1959. Il fait sa première exposition en 1946 à Leicester.
Il a exécuté de nombreuses peintures murales, notamment pour le pavillon britannique à l'Exposition universelle en 1958. Il a également exécuté *A prospect in Wales* en 1948.
MUSÉES : LONDRES (Tate Gal.) : *Les Joueurs de guitare* 1933.
VENTES PUBLIQUES : LONDRES, 21 sep. 1989 : *La route de Cavendish à Clare*, h/t (40,7x66,1) : **GBP 770** – LONDRES, 20 sep. 1990 : *La route de Cavendish à Clare*, h/t (39x65) : **GBP 792**.

ROWSBY. Voir **RICHARD the Carver II**

ROWSE Samuel Worcester
Né le 29 janvier 1822 à Bath. Mort le 24 mai 1901 à Morristown. XIXe siècle. Américain.
Portraitiste.
Il s'établit à Boston en 1852 et à New York en 1880. Le Musée de Boston conserve de lui *Mme Longfellow*.

ROX Henrik. Voir **ROHESK Hendrick**

ROX P.
XVIIIe siècle. Actif au début du XVIIIe siècle. Allemand.
Dessinateur et graveur.
Le cabinet d'Estampes de Berlin conserve de lui *Caïn assassine Abel*.

ROXAS. Voir aussi **ROJAS**

ROXAS Y SARRIO José de, comte de Casa-Roxas
XIXe siècle. Actif à Alicante dans la première moitié du XIXe siècle. Espagnol.
Peintre de miniatures.

ROXIN Antoine Leopold
Né vers 1704 à Nancy. Mort le 21 février 1762 à Nancy. XVIIIe siècle. Français.

Portraitiste et peintre de genre et d'histoire.
Il fut nommé peintre de la ville de Nancy en 1758, puis peintre ordinaire du roi de Pologne.

ROY Abel
XXe siècle. Français.
Peintre, aquarelliste.
Il travailla au début du siècle.
VENTES PUBLIQUES : PARIS, 16 nov. 1992 : *Les fauconniers* 1900, aquar. (21x29) : **FRF 4 000**.

ROY Alix
XXe siècle. Haïtien.
Peintre de compositions animées.
Il peint des compositions pittoresques, scènes de rues, de marché.
VENTES PUBLIQUES : NEW YORK, 19 mai 1992 : *Fruits et légumes*, h/rés. synth. (60,3x38) : **USD 3 960** – NEW YORK, 24 fév. 1995 : *Scène de marché*, h/t (45,7x58,4) : **USD 1 265**.

ROY Bartholomäus
XVIIe siècle. Actif à Dantzig en 1612. Allemand.
Peintre.

ROY Bénigne
XVIIe siècle. Actif à Dijon en 1675. Français.
Sculpteur.

ROY Claude. Voir **LEROY**

ROY Dolf Van
Né en 1858. Mort en 1943. XIXe-XXe siècles. Hollandais.
Peintre de nus, paysages, intérieurs.

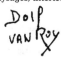

BIBLIOGR. : In : *Dict. biogr. illustré des artistes en Belgique depuis 1830*, Arto, Bruxelles, 1987.
MUSÉES : ANVERS.
VENTES PUBLIQUES : AMSTERDAM, 2 mai 1990 : *Nu allongé sur un sofa*, h/pan. (23x56,5) : **NLG 6 900** – LOKEREN, 9 oct. 1993 : *Nu allongé à la cigarette*, h/t (41x70) : **BEF 110 000**.

ROY Donatien
Né le 17 avril 1854 à Nantes (Loire-Atlantique). Mort en 1930 à Nantes. XIXe-XXe siècles. Français.
Peintre à la gouache, aquarelliste.
Il est le père de Pierre Roy. Il fut élève de Joseph René Gouézou.
MUSÉES : NANTES : *La Neige à Nantes – Cour à Pornic – Escalier, quai de Turenne, à Nantes*.

ROY Étienne Victor Le. Voir **LE ROY**

ROY Félix Ernest
Né le 15 octobre 1824 à Dijon (Côte-d'Or). XIXe siècle. Français.
Peintre de genre.
Élève de Drolling. Il débuta au Salon de 1865. On lui doit des sujets rustiques.

ROY François de. Voir **DEROY François**

ROY Françoise
Née en 1956. XXe siècle. Française.
Peintre, graveur.
Elle vit et travaille à Paris. Elle participe à des expositions collectives, dont : *En Filigrane – un regard sur l'estampe contemporaine* à la Bibliothèque nationale de Paris en 1996-1997.
Elle utilise dans son travail en peinture ou gravure les différentes possibilités offertes par le papier Japon en le marouflant sur toile en l'encollant feuille sur feuille. Par transparence, elle fait apparaître des éléments, objets ou éléments d'une partie de go par exemple.

ROY Giovanni
Né en 1866 à Heidelberg (Bade-Wurtemberg). Mort le 14 novembre 1924. XIXe-XXe siècles. Actif en Italie. Allemand.
Peintre de portraits.
Il se suicida à Ferrare.

ROY Hans ou **le Roi** ou **le Roy**, dit **Hans von Coblenz**
XVIe-XVIIe siècles. Allemand.
Peintre.
Actif en Flandres, il travailla à Coblence de 1574 à 1603. Il exé-

cuta un panneau dans l'église d'Andernach et un triptyque dans celle de Maria-Laach.

ROY Hugues
XVIe siècle. Actif à Dijon en 1564. Français.
Sculpteur.

ROY Ida de
Née en 1946 à Diest. XXe siècle. Belge.
Sculpteur-céramiste.
Elle fut élève de l'Institut des Beaux-Arts de Hasselt. Elle devint professeur à son tour.
Elle crée en céramique polychrome, des insectes, des fleurs, ainsi que des bustes expressifs, parfois enlacés de végétation.
BIBLIOGR. : In : *Diction. Biogr. illustré des Artistes en Belgique depuis 1830*, Arto, Bruxelles, 1987.

ROY Ignatius J. Van
Éc. flamande.
Graveur.
Le Cabinet d'Estampes d'Amsterdam conserve de lui *Job en lamentations.*

ROY J. Auguste
Né au XIXe siècle à Paris. XIXe siècle. Français.
Portraitiste et graveur au burin.
Élève de J. P. Lebas. Il figura au salon de 1800.

ROY Jacqueline
Née le 1er novembre 1898 à Paris. XXe siècle. Française.
Peintre, sculpteur.
Elle fut élève d'Humbert et Suzanne Minier. Elle expose à Paris, au Salon des Artistes Français, dont elle est membre sociétaire, depuis 1921 pour la peinture, depuis 1926 pour la sculpture.

ROY Jaminy. Voir **JAMINY-ROY**

ROY Jean
XVIe siècle. Actif à Tours en 1566. Français.
Sculpteur.

ROY Jean Baptiste ou de Roy
Né le 11 mars 1808. XIXe siècle. Éc. flamande.
Peintre de portraits, d'histoire et de genre.
Élève de M. de Brie. Il voyagea en Italie, en France et en Angleterre de 1830 à 1838.

ROY Jean Baptiste de, dit de Roy de Bruxelles
Né le 29 mars 1759 à Bruxelles. Mort le 7 janvier 1839. XVIIIe-XIXe siècles. Belge.
Peintre de figures, animalier, paysages animés, natures mortes, graveur à l'eau-forte.
Son père l'emmena fort jeune en Hollande et il y forma son talent à l'étude des maîtres du XVIIe siècle, Paul Potter, Cuyp, Berchem et en travaillant d'après nature. Ommeganck eut beaucoup d'influence sur la manière qu'il adopta.
MUSÉES : LA FÈRE : *Paysage des bords de la Meuse* – GOTHA – MAYENCE : *Deux tableaux d'animaux* – *Paysage avec bétail* – *Bœuf dans la prairie* – VIENNE (Mus. Albertina).
VENTES PUBLIQUES : PARIS, 1882 : *Animaux* : **FRF 920** – PARIS, 27 nov. 1919 : *Paysage animé de personnages et animaux* : **FRF 410** – PARIS, 22-24 jan. 1923 : *Berger gardant son troupeau* : **FRF 1 610** – PARIS, 19 nov. 1928 : *Le pâturage* : **FRF 2 300** – PARIS, 20 mai 1935 : *Troupeau au pâturage* : **FRF 200** – LONDRES, 18 juil. 1938 : *Paysans* : **GBP 7** – LONDRES, 24 mars 1950 : *Vaches au pâturage* 1792 : **FRF 5 500** – LONDRES, 28 fév. 1973 : *Pastorale* : **GBP 1 400** – LONDRES, 15 fév. 1980 : *Halte des cavaliers à l'auberge*, h/t (52x71,2) : **GBP 3 800** – LONDRES, 19 juin 1981 : *Paysans et troupeau dans un paysage*, h/pan. (52,7x74,2) : **GBP 1 300** – LOKEREN, 20 oct. 1984 : *Troupeau près d'une chaumière* 1811, h/pan. (82,5x55) : **BEF 220 000** – AMSTERDAM, 7 mai 1992 : *Taureau et vaches dans une prairie avec des paysans bavardant près de la clôture et le château de Laeken à Bruxelles à l'arrière-plan* 1794, h/pan. (80,7x116,2) : **NLG 27 600** – LONDRES, 6 juil. 1994 : *Paysage avec des bergers et bergères et leurs animaux* 1792, h/pan., une paire (chaque 67x54) : **GBP 7 475** – AMSTERDAM, 6 mai 1996 : *Nature morte de fleurs dans un vase sur un entablement* 1793, h/t (53,5x48) : **NLG 18 880.**

ROY Jeanne Françoise, dite Fanny ou König
Née le 30 avril 1837 à Genève. Morte le 2 mars 1899 à Genève. XIXe siècle. Suisse.
Peintre de portraits.
Élève de Lugardon et de Lamunière. Elle s'établit dans sa ville natale comme peintre de portraits à l'huile et sur émail. Elle

exécuta aussi des copies de tableaux anciens sur émail, des travaux décoratifs, des éventails. Elle exposa à diverses Expositions suisses et au Salon de Paris, en 1845, et en 1863.

ROY José
XIXe-XXe siècles. Actif de 1886 à 1905. Français.
Illustrateur.
Il a réalisé de nombreuses couvertures de livres, notamment pour les *Lettres de mon moulin* d'Alphonse Daudet, *Corsaires et Flibustiers* de Mélandri, *Mon Oncle Range-tout* de P. Perrault.
BIBLIOGR. : In : *Dict. des illustrateurs 1800-1914*, Ides et Calendes, Neuchâtel, 1989.

ROY Léo Van
Né en 1921. XXe siècle. Belge.
Peintre.
Il travaille à Bruxelles et expose avec le groupe Apport.

ROY Lodovico de. Voir **LE ROY**

ROY Louis George Eléanor ou Eléonor
Né le 22 juillet 1862 à Poligny (Jura). Mort en 1907 à Paris. XIXe-XXe siècles. Français.
Peintre de scènes animées, paysages, fleurs, peintre à la gouache.
Il fut répétiteur général au lycée Michelet à Vanves, puis aux lycées Buffon et Voltaire, à Paris. Au lycée Michelet, il se lia d'amitié avec Claude Emile Schuffenecker. Lorsque ce dernier organisa la célèbre exposition *Groupe impressionniste et synthétiste* au café Volponi à Paris en 1889, il y invita Louis Roy. Les participants de cette exposition parisienne appartenaient presque tous au groupe formé à Pont-Aven autour de Gauguin. Les jeunes nabis furent très frappés par ce « style nouveau » et par ses représentants. L'historien d'art et critique André Mellerio trouva pour définir l'ensemble de ces artistes le terme de « mouvement idéaliste en peinture ». Louis Roy a figuré à des expositions de groupe et individuellement dans des musées ou galeries de Paris, Pont-Aven, Zurich, New York, etc.

Roy

MUSÉES : PARIS (Mus. Nat. d'Art Mod.).
VENTES PUBLIQUES : PARIS, 7 nov. 1977 : *Les gardeuses d'oies* 1895, h/t (38x55,5) : **FRF 16 000** – BREST, 13 déc. 1981 : *Fermes en Bretagne* 1891, h/cart. (61x38) : **FRF 86 000** – BREST, 12 déc. 1982 : *Le Champ jaune*, gche (22x30) : **FRF 30 000** – ENGHIEN-LES-BAINS, 17 avr. 1983 : *La Fenaison* vers 1895, h/t (41x27) : **FRF 441 500** – PARIS, 19 juin 1984 : *La Collation* 1895, gche (16,5x23) : **FRF 50 000** – ENGHIEN-LES-BAINS, 24 mars 1985 : *Jeunes femmes à leur toilette*, gche (14x11,5) : **FRF 25 000** – PARIS, 24 juin 1988 : *La Gardeuse de moutons ou la Sainte*, h/cart. (25,5x23) : **FRF 55 000** – PARIS, 2 nov. 1992 : *Bretonnes près d'une rivière*, gche (23x23) : **FRF 70 000** – PARIS, 28 fév. 1994 : *Paysage* 1895, h/cart. (21x17,3) : **FRF 37 000** – PARIS, 20 nov. 1994 : *Ferme aux toits bleus*, aquar. (39x47,5) : **FRF 45 000** – PARIS, 30 oct. 1995 : *Rose dans un vase*, h/cart. (30,5x22) : **FRF 20 000** – PARIS, 9 jan. 1996 : *Petit Vase de fleurs (au verso), Étude d'intérieur : la Lampe à pétrole* 1890, h/t (32,5x25) : **FRF 59 000** – NEW YORK, 10 oct. 1996 : *Nature morte avec fleurs* 1890, h/t (32,7x24,8) : **USD 6 900.**

ROY Lucien
Né le 4 septembre 1850 à Nantes (Loire-Atlantique). XIXe siècle. Français.
Paysagiste, aquarelliste et architecte.
Élève de Brunet-Debaisne. De 1876 à 1879, il figura au Salon avec des aquarelles.

ROY Marie, née Jourjon
Née au XIXe siècle à Rennes (Ille-et-Vilaine). XIXe siècle. Française.
Peintre.
Élève de son père le peintre Jourjon. Elle s'établit à Rennes. Elle débuta au Salon de Paris. On lui doit surtout des portraits.

ROY Marius
Né en 1833 à Lyon (Rhône). XIXe siècle. Français.
Peintre de sujets militaires, scènes de genre.
Il fut élève de Gustave Boulanger et de Jules Lefebvre à l'École des Beaux-Arts de Paris. Il exposa à Paris, à partir de 1880, au Salon, puis Salon des Artistes Français.

Marius.Roy

Musées : Lyon (Mus. des Beaux-Arts) : *Après la bataille de Solférino* – Sète : *À la salle d'armes, la leçon de la veille* – *Le rétamage*.

Ventes Publiques : Paris, 25 mai 1923 : *Un renseignement* : **FRF 120** ; *Souvenirs* : **FRF 230** – New York, 10 oct. 1973 : *Soldats autour d'un feu de camp* : **USD 1 600** – New York, 17 fév. 1993 : *La cantine de la caserne*, h/pan. (33x45,1) : **USD 5 175** – Londres, 15 mars 1996 : *Au quartier – huit heures et demie 1883*, h/t (150x200) : **GBP 45 500**.

ROY Michel
XVIIe siècle. Français.
Sculpteur sur bois.
Actif à Bourges en 1647.

ROY Michel
Né le 12 juillet 1938 à Paris. XXe siècle. Français.
Sculpteur. Abstrait.
Autodidacte, il a cependant étudié la ferronnerie d'art. Il a participé à une exposition à Cachan.
Ses compositions abstraites sont exécutées en fer découpé au chalumeau. Il fait ainsi moduler la surface de ses éléments posés à différents niveaux. Certains de ses travaux à grande échelle correspondent à la recherche de ce que l'on appelle les *Murs vivants*.

ROY Peter Van
Né à Anvers. XVIIe-XVIIIe siècles. Éc. flamande.
Peintre.
Peut-être père de Ludwig Roy, peintre à Vienne connu seulement par son pièces d'archives. Il travailla à la cour de Vienne de 1706 à 1738. Il peignit des portraits et des tableaux d'autel dans des villes autrichiennes.

ROY Philéas
Né à Loudun (Vienne). XIXe siècle. Français.
Peintre de paysages.
Il débuta au Salon de Paris en 1876. Il a fréquemment traité des sujets pris aux environs de Paris.
Ventes Publiques : Paris, 2 fév. 1949 : *Paysage* ; *Bord de canal*, deux pendants : **FRF 1 100** – Paris, 8 mars 1950 : *La route de village* : **FRF 10 200** – Compiègne, 25 oct. 1987 : *Paysage montagneux*, h/t (65x50) : **FRF 3 600**.

ROY Pierre
Né à Troyes (Aube). Mort en 1897 à Paris. XIXe siècle. Français.
Peintre.

ROY Pierre
Né le 10 août 1880 à Nantes (Loire-Atlantique). Mort le 26 septembre 1950 à Bergame. XXe siècle. Français.
Peintre, graveur, peintre de décors de théâtre, illustrateur.
Apparenté à la famille de Jules Verne, le frère de celui-ci lui en racontait les livres, quant il était enfant. Il rêvait alors de devenir marin. Pourtant, il commença à travailler dans un cabinet d'architectes où il prit le goût du dessin précis et méticuleux, qui caractérisa son œuvre à venir. Il avait déjà reçu quelques conseils de peinture de son père, Donatien Roy. Il décida de partir pour Paris. Il y étudia le japonais à l'école des Langues Orientales, fréquenta l'académie des beaux-arts, fut l'élève de Jean Paul Laurens à l'académie Julian ; puis à Eugène Grasset à l'école des arts décoratifs. À l'académie Julian, il avait eu pour condisciples Dunoyer de Segonzac et Boussingault. Il semble que ce fut alors qu'il entreprit de nombreux voyages, en Angleterre, Hollande, Allemagne, Italie. Il mourut subitement à Bergame où figuraient ses œuvres.
Il avait débuté à Paris au Salon de la Société Nationale des Beaux-Arts en 1906, avait exposé au Salon des Indépendants en 1907-1908. Lié avec le groupe surréaliste, il participa aux deux premières expositions du groupe en 1925 à la galerie Pierre et 1926, toutes deux à Paris. Il participa à l'Exposition universelle à Paris de 1937, où il présentait six toiles à l'exposition des *Maîtres de l'art indépendant*, à l'exposition de Pittsburgh en 1930, où il fut membre du jury, de New York en 1932 et 1935, et de San Francisco en 1938. Apprécié aux États-Unis, il s'y rendait fréquemment à l'occasion d'expositions de ses œuvres.
Ses premières œuvres étaient encore marquées de l'influence postimpressionniste. Vers 1910, il fut en contact avec les fauves, et les écrivains qui les entouraient, André Salmon, Max Jacob, Apollinaire. Le recueil de bois en couleurs *Comptines* qu'il

conçut à cette époque, bien qu'il ne fût édité qu'en 1926, montre qu'il était également influencé par l'art populaire. Ce ne fut qu'après la guerre qu'il changea radicalement de manière, pour adopter cette technique méticuleuse et cette poétique du rapprochement insolite d'objets n'ayant rien à faire ensemble. Il considérait *Adrienne pêcheuse* peinte en 1919 comme le véritable point de départ de sa carrière. À ce titre, il est souvent considéré comme l'un des immédiats précurseurs de la peinture surréaliste, tandis que d'autres semblent reléguer le surréalisme de ses rapprochements insolites, au niveau de l'ornemental. La période métaphysique de Chirico eut peut-être une influence sur son évolution. Artiste d'une technique savante, il a su réduire à une plasticité formelle des songes de poète, interprète de cet esprit des choses auquel croyait Gerard de Nerval. Sa propre démarche consiste essentiellement à nous livrer aussi fidèlement que possible les objets les plus courants, en faisant surgir l'insolite et le mystère onirique par des rapprochements hétérogènes qui modifient et remettent en question leur sens profond. On connaît quelques rares vus de sa main. Une série de paysages d'Hawaï est due à l'étrange commande d'une peinture représentant un ananas, à des fins publicitaires, mais qu'on lui demanda de peindre sur place. Il a illustré le *Fanfarlo* de Charles Baudelaire, *Cent Comptines* – *L'Enfant de la haute mer* de J. Supervielle ; de nombreux tableaux de P. Roy ont été reproduits en couvertures du magazine américain *Vogue*. On lui doit les décors d'*Eau de vie* d'H. Géon au théâtre du Vieux-Colombier à Paris en 1914, il a collaboré aux ballets de Massine, à celui du *Lion amoureux* à Londres, également pour l'opéra de Copenhague et fait danser à Paris *Jeu de cartes* d'Igor Stravinsky en 1945.

Bibliogr. : René Huyghe : *Les Contemporains*, Tisné, Paris, 1949 – Mathilde Pomès, in : *Dict. de la peint. mod.*, Hazan, Paris, 1954 – Bernard Dorival : *Les Peintres du XXe siècle*, Tisné, Paris, 1957 – José Pierre : *Le Surréalisme*, in : *Hre gén. de la peinture*, t. XXI, Rencontre, Lausanne, 1966 – *Souvenir de Pierre Roy*, musée des Beaux-Arts, Nantes, 1966 – Sarane Alexandrian, in : *Dict. univer. de l'art et des artistes*, Hazan, Paris, 1967.

Musées : Castres : *Hommage à Goya* – Grenoble – Hartford (Atheneum Mus.) : *L'Électrification des campagnes* – Londres (Courtauld Inst.) : *Coiffes bretonnes* – Nantes (Mus. des Beaux-Arts) : *La Rue du port 1943* – *L'Hélice et l'allée* – New York (Mus. d'Art Mod.) : *Les Serpents dans l'escalier* – *L'Heure d'été* – *Comice agricole* – Paris (Mus. Nat. d'Art Mod.) : *L'Été de la Saint-Michel 1932* – Paris (Mus. d'Art Mod. de la Ville) : *Une Journée de campagne* – Philadelphie (Mus. of Mod. Art) : *Le Système métrique 1930* – San Francisco (Univer. de Californie) : *Système métrique*.

Ventes Publiques : Paris, oct. 1945-juil. 1946 : *Fruits exotiques* : **FRF 10 500** – Londres, 4 nov. 1959 : *Le grand Cunard* : **GBP 260** – Paris, 27 mars 1980 : *Le tonnelier*, aquar. (37x45) : **FRF 4 200** – Londres, 6 oct. 1982 : *Nature morte aux coquillages 1928*, h/pan. (38,1x29,8) : **GBP 1 800** – Paris, 5 déc. 1983 : *La Censure*, cr. et gche (61x41) : **FRF 7 000** – New York, 12 nov. 1984 : *Hommage à Paul Rivet*, h/t (38x61) : **USD 13 000** – New York, 11 nov. 1987 : *Papillons 1932*, cr. cire coul./traits de cr. (23,7x19) : **USD 3 800** – New York, 18 fév. 1988 : *Nœud rose et coquillage au bord de la mer* ; *Nœud bleu et épis de blé près du château*, h/t, deux pendants (chaque 54x16,2) : **USD 30 800** – Paris, 6 mai 1988 : *Moulin à vent 1908*, aquar. (22x21) : **FRF 8 000** – New York, 13 nov. 1989 : *Physique amusante 1929*, h/t (93,3x66) : **USD 93 500** – Londres, 3 avr. 1990 : *Paysage aux coquilles 1931*, h/t (24x41) : **GBP 24 200** – Paris, 7 nov. 1990 : *Musique 1943*, h/pan. (26,5x34) : **FRF 160 000** – New York, 15 fév. 1991 : *Papillons et verres*, h/t (42x33) : **USD 35 750** – Londres, 19 mars 1991 :

Nature morte au vase antique, h/t (73,7x50,2) : **GBP 7 700** ; *La cascade Akaka à Hawaï*, h/t (46x32,5) : **GBP 26 400** – MONACO, 11 oct. 1991 : *Maquette pour le décor du ballet « Le jeu de cartes »*, cr. et gche (16x20) : **FRF 24 975** – LONDRES, 1er juil. 1992 : *Composition aux poids et mesures*, h/t (92x60) : **GBP 30 800** – PARIS, 29 mars 1993 : *Trompe-l'œil au phare 1930*, h/t (41x32,5) : **FRF 85 000** – NEW YORK, 12 mai 1994 : *Nature morte*, h/t (35,6x27,3) : **USD 16 100** – LONDRES, 28 juin 1994 : *Nature morte au bord de la mer*, h/t (24,1x19) : **GBP 6 325** – LONDRES, 28 juin 1995 : *La Traite 1923*, h/t (73x50) : **GBP 14 950** – LONDRES, 25 oct. 1995 : *Pêcherie de cétacés*, h/t (41x33) : **GBP 13 800** – PARIS, 1er avr. 1996 : *Portrait de Madame Draeger*, h/pap./t., étude pour la Belle Marinière (54,8x37,8) : **FRF 25 000** – PARIS, 20 juin 1996 : *Intérieur castillan*, past./pap. (69x53) : **FRF 7 000** – PARIS, 25 mai 1997 : *Andromède enchaîné, version III* vers 1946, h/t (24x16) : **FRF 20 000**.

ROY Pierre François Le. Voir LE ROY

ROY Pierre Marcel
Né en 1874 à Troyes (Aube). Mort le 14 mars 1907 à Paris. XIXe-XXe siècles. Français.
Graveur.
Il fut élève de Gustave Moreau et Henri Lefort. On cite de lui des vues de Troyes, de Paris, d'Amsterdam, d'Anvers et de Bruges.
Il pratiqua l'eau-forte.

ROY Simon
XVIe siècle. Français.
Peintre.
Ami de Clanet. Il travaillait à Fontainebleau en 1548.

ROY Ulysse. Voir ULYSSE-ROY Jean

ROY DE MAISTRE. Voir MAISTRE Leroy Levesen

ROY-AUDY Jean-Baptiste
Né vers 1778 à Charlesbourg (Québec). Mort vers 1848 aux Trois-Rivières (Québec). XIXe siècle. Canadien.
Peintre d'histoire, compositions religieuses, portraits, copiste.
Il fut élève du sculpteur François Baillairgé. Menuisier-ébéniste, il commença par peindre des enseignes, puis il réalisa des tableaux de chevalets. On lui doit aussi quelques copies de peintures religieuses anciennes.
BIBLIOGR. : In : *Diction. de la peinture anglaise et américaine*, coll. Essentiels, Larousse, Paris, 1991.
MUSÉES : MONTRÉAL – QUÉBEC (Mus. du Québec) : *Autoportrait*.

ROYAL Thomas
XVIIIe siècle. Britannique.
Sculpteur-modeleur de cire.
Il travailla à Londres en 1770.

ROYANNEZ DE VALCOURT Adèle, Mme
XIXe siècle.
Peintre.
Elle exposa au Salon de Paris en 1814 et en 1824, des portraits, des natures mortes, des sujets de genre.
VENTES PUBLIQUES : PARIS, 5 déc 1979 : *La Duchesse de Berry pleure son époux assassiné 1822*, h/t (90x116,5) : **FRF 5 300**.

ROYBAERT Regnier ou Reynier ou Royenbart
XVIIe siècle. Éc. flamande.
Sculpteur sur bois.
Il sculpta la grille du chœur de l'église Notre-Dame d'Anvers dans la première moitié du XVIIe siècle.

ROYBET Ferdinand Victor Léon
Né le 12 avril 1840 à Uzès (Gard). Mort le 10 avril 1920 à Paris. XIXe-XXe siècles. Français.
Peintre de genre, portraits, graveur.
Il fit ses premières études à l'école de gravure de Lyon, puis vint en 1864 à Paris, où il fut élève de Vibert. Il débuta en 1865 au Salon des Champs-Élysées et la même année exposa deux eaux-fortes à la Société des Aquafortistes. Son envoi au Salon de 1866 *Un Fou sous Henri III* acquis par la princesse Mathilde, assura sa réputation et décida définitivement de son genre. Il cessa d'exposer au Salon jusqu'en 1892 où il reparut avec deux portraits dont un de son élève *Juana Romani*. Il participa au Salon des Artistes Français, dont il fut membre sociétaire hors-concours. En 1893 son tableau *Propos galant* fut acquis par M. MacLeod, au prix de cent mille francs. La même année, il obtint pour sa toile *Charles le Téméraire à Nesles* la médaille

d'honneur et fut fait chevalier de la Légion d'honneur. Il a également obtenu la médaille d'honneur aux Expositions universelles d'Anvers (1894), de Berlin et de Vienne.
Il a peint un nombre très considérable de grands et petits tableaux à costumes : mousquetaires, seigneurs, reitres, exécutés avec un soin presque trop méticuleux sans beaucoup d'originalité, mais avec une indiscutable virtuosité et dans lesquels il manifeste une réelle habileté de coloriste. En 1871, il alla visiter les musées de Hollande et fit de nombreuses copies de Rembrandt et de Franz Hals. On cite de lui un certain nombre de portraits parmi lesquels ceux de *Mme Gibson* et de *MM. Georges de Dramard et Antoine Guillemet*. Il a exécuté quelques eaux-fortes originales.

MUSÉES : AMIENS : *Duc d'Urbino* – AVIGNON : *L'Homme au verre de vin* – BAGNOLS : *Étude d'enfant* – BORDEAUX : *Le Géographe* – BUCAREST (Mus. Simu) : *Portrait de Sénégalier* – COLOGNE : *Départ pour la chasse* – DUNKERQUE : *Le Hallebardier* – GRENOBLE : *Un Fou sous Henri III* – LYON : *Un Arquebusier* – *Portrait d'Hector Brame jeune* – MONTPELLIER : *Gentilhomme flamand du XVIe siècle* – MONTRÉAL (Learmont Mus.) : *Le Brigand* – MOSCOU (Gal. Tretiakov) : *Page avec des chiens* – MULHOUSE : *Le Géographe* – *Le Buveur* – NEW YORK (Metropolitan Mus.) : *Le Jeu de cartes* – NICE : *Propos galants* – PARIS (Mus. du Louvre) : *Le Fumeur* – PARIS (ancien mus. du Luxembourg) : *Jeune Fille au perroquet* – *Fillette à la poupée* – REIMS : *Seigneur Louis XIII au manteau rouge* – ROUEN : *Tête de jeune homme, costume Henri III*.
VENTES PUBLIQUES : PARIS, 12 fév. 1872 : *Le bouffon* : **FRF 5 710** – BRUXELLES, 1878 : *Charles Ier insulté par les soldats de Cromwell* : **FRF 11 005** – PARIS, 1890 : *Le Porte-étendard* : **FRF 11 400** – PARIS, 9 mai 1898 : *Le Modèle* : **FRF 14 000** – NEW YORK, 12-14 mars 1906 : *Le Philosophe* : **USD 2 590** – LONDRES, 2 avr. 1910 : *Le Porte-étendard* : **GBP 378** – PARIS, 4 déc. 1918 : *Un gentilhomme* : **FRF 6 900** – LONDRES, 1er juin 1923 : *Le Carrousel* : **GBP 451** – PARIS, 2-3 déc. 1926 : *Lansquenet blanc* : **FRF 18 000** – PARIS, 26 juin 1928 : *Gentilhomme s'apprêtant à sortir* : **FRF 32 500** – NEW YORK, 15 nov. 1935 : *Cavalier en costume Louis XIII* : **USD 550** – PARIS, 24 avr. 1942 : *Tableau* : **FRF 26 000** – PARIS, 13 juin 1947 : *L'Atelier de l'artiste* : **FRF 48 600** – PARIS, 17 mars 1950 : *Le Mousquetaire 1897* : **FRF 75 000** – LONDRES, 15 fév. 1961 : *Échec et mat* : **GBP 900** – NEW YORK, 24 nov. 1965 : *Portrait d'un gentilhomme* : **USD 5 250** – LOS ANGELES, 28 fév. 1972 : *Portrait d'un gentilhomme* : **USD 4 000** – NEW YORK, 12 jan. 1974 : *Joyeuse compagnie dans un intérieur* : **USD 4 400** – NEW YORK, 14 mai 1976 : *Le jeu de cartes*, h/pan. parqueté (46x54,5) : **FRF 3 750** – GRENOBLE, 9 mai 1977 : *Promenade galante 1885*, h/t mar. (73x92) : **FRF 5 000** – LONDRES, 3 oct 1979 : *La bohémienne*, h/t (132x98) : **GBP 2 600** – NÎMES, 15 oct. 1981 : *Les Trois Amis, Roybet, Juana Romani et Figaro*, h/pan. (130x96) : **FRF 75 000** – NEW YORK, 26 oct. 1983 : *Le Géographe*, h/pan. (81x53,4) : **USD 5 000** – PARIS, 28 nov. 1985 : *La chanson*, h/pan. (84,5x100) : **FRF 48 000** – NEW YORK, 21 mai 1986 : *Les Amateurs d'art 1883*, h/pan. (78,8x61,9) : **USD 8 000** – MONTE-CARLO, 6 déc. 1987 : *Le refus des impôts*, h/pan. (197x260) :

FRF 300 000 – NEW YORK, 25 fév. 1988 : *L'Homme à la fraise*, h/pan. (61x44,4) : **USD 3 520** – VERSAILLES, 15 mai 1988 : *Les bibliophiles*, mine de pb (18,5x16) : **FRF 1 200** – CALAIS, 13 nov. 1988 : *Le jeune tambour*, h/pan. (61x44) : **FRF 20 000** – TORONTO, 30 nov. 1988 : *Portrait de Félix Ziem*, h/t (39x32) : **CAD 2 000** – NEW YORK, 23 fév. 1989 : *Un gentilhomme de Louis XIII*, h/pan. (81,2x67,3) : **USD 5 500** – LONDRES, 7 juin 1989 : *Les Fauconniers*, h/t (72x57) : **GBP 1 430** – LONDRES, 4 oct. 1989 : *Gentilhomme admirant un fusil*, h/pan. (81x53) : **GBP 3 300** – NEW YORK, 28 fév. 1990 : *Portrait de Mme Clémenceau en costume du XVIᵉ siècle*, h/pan. (111,8x111,8) : **USD 7 150** – PARIS, 12 juin 1990 : *Portrait de gentilhomme*, h/t (98x76,5) : **FRF 40 000** – NEW YORK, 19 juil. 1990 : *Cavalier au chapeau noir*, h/pan. (81,4x63,5) : **USD 5 225** – PARIS, 6 déc. 1990 : *Portrait d'homme à la cape rouge*, h/t : **FRF 14 000** – AMSTERDAM, 14-15 avr. 1992 : *Portrait d'un officier*, h/pan. (79x62,5) : **NLG 12 075** – NEW YORK, 18 fév. 1993 : *Jeune Arabe*, h/pan. (43x34) : **USD 9 900** – PARIS, 25 juin 1993 : *Femme en jaune aux longs cheveux*, h/pan. (47x37,5) : **FRF 13 000** – NEW YORK, 13 oct. 1993 : *Mousquetaire debout avec son lévrier*, h/t (149,9x85,1) : **USD 13 800** – ÉDIMBOURG, 9 juin 1994 : *Portrait de l'artiste*, h/pan. (67,3x55,8) : **GBP 5 520** – PARIS, 2 déc. 1994 : *Portrait de gentilhomme au lévrier*, h/pan. (129,5x69) : **FRF 45 000** – LONDRES, 14 juin 1995 : *Chanson à boire*, h/pan. (88x118) : **GBP 13 800** – PARIS, 1ᵉʳ fév. 1996 : *Les Petits Pages*, h/pan. (55x45,5) : **FRF 43 000** – PARIS, 28 juin 1996 : *Les Savants 1901*, h/pan. (153x97) : **FRF 110 000** – NEW YORK, 23-24 mai 1996 : *Les Petits Pages*, h/t (55,9x45,1) : **USD 25 300** – LONDRES, 22 nov. 1996 : *Le Porte-drapeau*, h/pan. (76,2x50,8) : **GBP 2 300** – NEW YORK, 24 oct. 1996 : *Bénédiction à la Cour de France*, h/pan. (88,6x115,9) : **USD 29 900** – LONDRES, 21 mars 1997 : *Odalisque*, h/t (76,2x173) : **GBP 28 750** – NEW YORK, 23 oct. 1997 : *L'Amateur dans l'atelier*, h/pan. (81x63,5) : **USD 18 400**.

ROYE Barthélemi Van
XVIIᵉ siècle. Actif à Malines dans la première moitié du XVIIᵉ siècle. Éc. flamande.
Sculpteur.
Il exécuta des travaux pour l'église Notre-Dame au-delà de la Dyle à Malines.

ROYE Jozef Van de
Né vers le 14 mars 1861 à Anvers. Mort en 1941 à Kalmhout. XIXᵉ-XXᵉ siècles. Belge.
Peintre de natures mortes, fruits, décorateur.
Il fut élève de l'Académie des beaux-arts d'Anvers sous la direction de L. Schaefels.

MUSÉES : ANVERS – MALINES – YPRES.
VENTES PUBLIQUES : PARIS, 10 mars 1955 : *Nature morte aux melons* : FRF 52 000.

ROYE Willem Frederik Van. Voir ROYEN

ROYEN. Voir aussi ROOYEN

ROYEN A. J. Van
XIXᵉ siècle. Active au début du XIXᵉ siècle. Hollandaise.
Peintre.
Le Musée communal de La Haye conserve d'elle : *Le Buitenhof*, aquarelle signée *Mejonkvr. J. A. Van Royen fecit 1818*. Cette artiste eut de son vivant une certaine renommée par ses aquarelles où l'on trouve de réelles qualités.

ROYEN Anna Maria Van
Née le 16 juin 1800 à La Haye. Morte le 19 mars 1870 à Bruxelles. XIXᵉ siècle. Hollandaise.
Peintre.
Elle avait épousé Corneille Jacques Van Assen, professeur de l'Université de Leyde, qui mourut en 1859.

ROYEN Mattheus C. Van. Voir ROOYEN

ROYEN Peter
Né en 1923 à Amsterdam. XXᵉ siècle. Actif en Allemagne. Hollandais.

Peintre, technique mixte. Abstrait.
Il fut élève de l'école des beaux-arts de Düsseldorf, où il vit et travaille. Il expose en Allemagne et à l'étranger et a notamment participé, en 1962, à l'exposition *Artistes de Düsseldorf* au musée des Beaux-Arts d'Ostende.
Il réalise des compositions abstraites aux formes fluides.
VENTES PUBLIQUES : LUCERNE, 20 nov. 1993 : *Champs 1977*, techn. mixte en relief/t. (42x49) : CHF 1 650.

ROYEN Willem Frederik Van ou Roye
Né vers 1645 ou 1654 à Haarlem (?). Mort en 1723 à Berlin. XVIIᵉ-XVIIIᵉ siècles. Allemand.
Peintre animalier, paysages, natures mortes, fleurs, dessinateur.
Élève de A. Van Ravesteyn en 1661. Il fut peintre de la Cour de Potsdam en 1689. Il s'établit ensuite à Berlin où il fut directeur de l'Académie.

MUSÉES : BERLIN (Cab. Impérial) : *Bouquet de fleurs – Tableaux de fruits* – BRUNSWICK : *Gibier* – DARMSTADT : *Volaille et colombe* – *Volaille et rapace* – HAMBOURG : *Chasseur avec chien et gibier* – SCHWERIN : *Fruits*.
VENTES PUBLIQUES : LONDRES, 8 juil. 1910 : *Oiseaux, perroquet et singe dans un jardin* signé et daté 1706 : **GBP 94** – NEW YORK, 20 nov. 1931 : *Paysage avec oiseaux* : **USD 250** – PARIS, 8 mai 1940 : *Fleurs et singe* : **FRF 600** – LONDRES, 28 fév. 1947 : *Fleurs dans un vase sculpté* : **GBP 199** – PARIS, 7 déc. 1971 : *Le vase de fleurs* : **FRF 11 000** – LONDRES, 8 déc. 1989 : *Grande composition florale dans un vase d'étain sur un entablement de marbre 1698*, h/t (63x50,5) : **GBP 60 500** – LONDRES, 5 juil. 1991 : *Une oie à pattes roses sifflant près d'une fontaine avec d'autres oies et canards pataugeant dans l'eau 1701*, h/t (124,7x104) : **GBP 18 700** – NEW YORK, 14 jan. 1993 : *Composition florale avec des pavots, tulipes, boules de neige, roses et autres dans une urne sculptée sur un entablement de marbre*, h/t (63,5x50,8) : **USD 66 000** – AMSTERDAM, 15 nov. 1995 : *Paon dans un paysage*, encre et lav. (19,5x16n4) : **NLG 3 068**.

ROYEN Willem Van
Né en 1672. Mort entre le 5 août 1738 et le 15 juin 1742. XVIIIᵉ siècle. Hollandais.
Peintre d'animaux, natures mortes.
Il fut actif à Amsterdam à partir de 1714. D'après Houbraken, il avait été l'élève de Melchior Hondecoeter.
VENTES PUBLIQUES : NEW YORK, 4 oct. 1996 : *Un faisan, une perdrix française, un oiseau huppé et une colombe dans un paysage de parc au milieu de ruines classiques*, h/t, un fragment (91,5x72,4) : **USD 4 830**.

ROYENBART Regnier ou Reynier. Voir ROYBAERT

ROYER
XIXᵉ-XXᵉ siècles. Français.
Peintre. Naïf.
Anatole Jakovsky, dans son ouvrage sur la peinture naïve, fait grand cas de celui-ci, sur la vie duquel on ne sait strictement rien.

ROYER Alain
Né en 1947 à Châtillon-sur-Seine (Côte-d'Or). XXᵉ siècle. Français.
Dessinateur, graveur.
Il vit et travaille à Paris. Il a participé en 1993 à l'exposition : *De Bonnard à Baselitz – Dix Ans d'enrichissements du cabinet des estampes 1978-1988* à la Bibliothèque nationale de Paris.
MUSÉES : PARIS (BN) : *La Fausse Fenêtre* 1984, burin.

ROYER Charles
Né à Langres (Haute-Marne). XIXᵉ siècle. Français.
Peintre.
Élève de Dujardin. Il s'établit dans sa ville natale et exposa au Salon de Paris à partir de 1880. On le signale également exposant à Angers en 1886. Le Musée de Langres possède de cet artiste *Un lièvre, nature morte* et *Chrysanthèmes*, celui de Châlon-sur-Marne, *Étude de femme*, et celui de Toul, *Précoce* et *Le triomphe de Silène*.
VENTES PUBLIQUES : PARIS, 12 juin 1926 : *Jeune femme lisant* :

FRF 300 – Nice, 14 nov. 1984 : *Souper fin chez le cardinal*, h/t (60x88) : **FRF 10 800**.

ROYER Dieudonné Auguste
Né le 31 janvier 1835 à Troyes (Aube). Mort le 22 janvier 1920 à Troyes. XIXe-XXe siècles. Français.
Peintre de paysages.
Il fut élève de Dieudonné A. Lancelot et de François Français. Il fut directeur-professeur de l'école municipale de dessin de la ville de Troyes, et professeur de dessin à l'École normale d'institutrices. Il exposa à Paris au Salon de 1868 à 1872.
Musées : Troyes : *Le Marais de Villechétif – Bouquet de chrysan-thèmes – Avenue du château des cours à Saint-Julien, près de Troyes.*

ROYER Henri Paul
Né le 22 janvier 1869 à Nancy (Meurthe-et-Moselle). Mort en 1938. XIXe-XXe siècles. Français.
Peintre de portraits, dessinateur, illustrateur.
Il fut élève, à Paris, de l'école des beaux-arts puis suivit les cours de Jules Lefebvre, Louis Devilly et de François Flameng à l'académie Julian. Il a beaucoup voyagé en Europe, notamment en Grèce et Sicile, et en Amérique du Nord et du Sud. Il fut nommé professeur à l'école des beaux-arts de Paris.
Il exposa, à partir de 1890, au Salon des Artistes Français, dont il fut membre sociétaire. Il obtint le prix national en 1898, la médaille d'or à l'Exposition universelle de 1900. Il fut fait chevalier de la Légion d'honneur en 1900, officier en 1931.

Henri Royer.

Musées : Brest : *Jeune Bretonne* – Langres : *Portrait de M. Jean du Breuil de Saint-Germain* – Nancy : *Nymphe – Les Communiantes* 1897 – *Bretonnes assistant au départ des barques* – Paris (ancien mus. du Luxembourg) : *Le Benedicite – Portrait de Léon Bonnat* – Quimper : *L'Ex-Voto* – Rio de Janeiro : *Sur la butte.*
Ventes Publiques : Paris, 2 juin 1943 : *Vue de Monte-Carlo* 1890 : **FRF 1 000** – Paris, 28 mai 1945 : *La soupe du vieux* : **FRF 8 100** – Paris, 22 déc. 1950 : *Les Bretonnes* : **FRF 14 500** – Paris, 23 juin 1954 : *Le déjeuner* : **FRF 26 000** – Londres, 9 avr. 1976 : *Femme à sa toilette* 1893, h/t (41x32) : **GBP 280** – Paris, 20 avr 1979 : *La clairière aux légendes* 1936, h/t (46x55) : **FRF 4 800** – Lyon, 18 déc. 1983 : *Jeune Bretonne*, past. (54x42) : **FRF 8 000** – Londres, 24 juin 1987 : *Jeune modèle*, h/pan. (41x59) : **GBP 5 800** – Paris, 5 nov. 1991 : *Jeune femme au vase* 1897, h/t (46x33) : **FRF 30 000** – Paris, 8 mars 1993 : *Jour de Pardon*, cr. noir (40x32,5) : **FRF 4 100**.

ROYER Jacob S.
Né le 9 novembre 1883 à Waynesboro (Pennsylvanie). XXe siècle. Américain.
Peintre, graveur.
Il fut élève de Robert Olivier. Il fut membre de la ligue américaine des artistes professeurs.

ROYER Jan
XVIIIe siècle. Hollandais.
Paysagiste.

ROYER Jean-Claude
Né le 4 novembre 1923 à Reims (Marne). XXe siècle. Français.
Peintre.
Après avoir figuré au Salon des Moins de Trente Ans à Paris, il expose aux Salons d'Automne et des Indépendants, dont il est membre sociétaire.

ROYER Jean Matthias
Né en 1755. XVIIIe siècle. Actif à Berlin. Allemand.
Peintre et graveur au burin.
Il fit ses études à l'Académie Royale de Paris de 1775 à 1778.

ROYER Lionel Noël
Né le 25 décembre 1852 à Château-du-Loir (Sarthe). Mort le 31 juin 1926 à Neuilly (Hauts-de-Seine). XIXe-XXe siècles. Français.
Peintre d'histoire, compositions religieuses, mythologiques, peintre de compositions murales.
Il fut élève de Cabanel et de Bouguereau. Il débuta au Salon de 1874 ; il reçut une médaille de deuxième classe en 1896. Il exposa à Paris, au Salon des Artistes Français, dont il fut membre hors-concours.

Il a réalisé des peintures murales pour des églises, notamment à la cathédrale du Mans *Christ en croix* et à l'hôtel de ville *Germanicus devant le désastre de Varus.*
Bibliogr. : Gérald Schurr : *Les Petits Maîtres de la peinture – Valeur de demain*, t. II, L'Amateur, Paris, 1982.
Musées : Chartres : *Madeleine près du Christ mort* – Gray : *La Fille de l'hôtesse* – Le Mans : *Portrait de Théodore David – Diane surprise – Le Chœur de la cathédrale du Mans – Daphnée changée en laurier – Vénus gardant le corps d'Hector – Bataille d'Auvours le 10 janvier 1871 – Germanicus retrouvant les restes des légions de l'armée de Varus* – Le Puy-en-Velay : *Vercingétorix jette les armes aux pieds de César.*
Ventes Publiques : Paris, 1895 : *Mort de Manon Lescaut* : **FRF 95** – New York, 21 et 22 jan. 1909 : *Arrivée à l'Élysée* : **USD 125** – Paris, 6 mars 1950 : *Jeune fille* : **FRF 1 500** – Paris, 27 déc. 1950 : *Falaises* : **FRF 1 150** – Enghien-les-Bains, 25 avr. 1976 : *Le jugement de Pâris*, h/t (57x43) : **FRF 2 000** – Paris, 10 fév. 1988 : *Portrait d'Henriette*, h/pan. (46x35) : **FRF 3 200** – Calais, 14 mars 1993 : *Marchande de fleurs place de l'Hôtel de Ville à Paris* 1908, h/pan. (52x65) : **FRF 28 000** – New York, 15 oct. 1993 : *Le récital de mandoline* 1901, past./pap. (77,5x72,4) : **USD 1 725** – New York, 22 oct. 1997 : *Portrait de Robert* 1882, h/t (130,5x69,8) : **USD 16 100**.

ROYER Louis ou Lodenvyck
Né le 19 juin 1793 à Malines. Mort le 5 juillet 1868 à Amsterdam. XIXe siècle. Hollandais.
Sculpteur.
Élève de J. F. Van Geol et de Jean Baptiste de Bay à Paris. Directeur de l'Académie d'Amsterdam.
Musées : Amsterdam (Mus. Amstelkring) : *Buste du pape Léon XII* – Bruxelles : *Buste de Philippe Van Brée* – Malines : *Buste du prince d'Orange – Statue de Mercure avec Bacchus enfant.*

ROYER Marie François
XVIIIe siècle. Actif dans la seconde moitié du XVIIIe siècle. Français.
Peintre.
Fils de Pierre Alexandre Royer I.

ROYER Pierre I
XVIIe siècle. Actif à Nantes vers 1635. Français.
Peintre et peintre verrier.

ROYER Pierre II
Né en France. XVIIIe siècle. Travaillant à Londres et à Paris. Français.
Peintre de paysages et d'architectures.
On possède peu de renseignements sur les débuts de cet artiste. Il paraît avoir commencé sa carrière en Angleterre. On le trouve établi à Londres dès 1774 et jusqu'en 1778. Il expose des paysages à la Society of Artists, et à la Royal Academy. En 1779, 1780, 1786, il expose au Salon de la Correspondance des vues d'Angleterre. S'il n'est pas définitivement fixé à Paris, il doit y faire des séjours, car Charpentier peint son portrait en 1783. Royer se pare du titre de membre de l'Académie de Londres, qui ne lui appartint jamais. En 1791, nous le trouvons établi à Paris ; il demeure rue des Quatre-Vents ; il exposa au Salon cette année là, ainsi qu'en 1793, 1795 et 1796.

ROYER Pierre Alexandre I
Né vers 1705. Enterré à Paris le 28 décembre 1787. XVIIIe siècle. Français.
Peintre.
Père de Marie François et de Pierre Alexandre Royer II. Il était peintre de la reine.

ROYER Pierre Alexandre II
XVIIIe siècle. Actif dans la seconde moitié du XVIIIe siècle. Français.
Peintre.
Il travailla à Londres et à Paris où il exposa de 1779 à 1796, des paysages anglais et des architectures.

ROYER Sébastien
XVIIe siècle. Actif à Nantes entre 1670 et 1692. Français.
Peintre et peintre verrier.

ROYER-FORGE Germaine
Née le 18 novembre 1897 à Nancy (Meurthe-et-Moselle). XXe siècle. Française.
Peintre.
Elle fut élève de Henri Royer et Marcel Baschet. Elle exposa à partir de 1922 à Paris, au Salon des Artistes Français, dont elle fut membre sociétaire.

ROYET H.
XIXᵉ-XXᵉ siècles. Français.
Peintre de paysages, marines, intérieurs.
VENTES PUBLIQUES : LA VARENNE-SAINT-HILAIRE, 23 oct. 1988 :
Vapeur sur la Seine, à Paris au couchant, h/t (53x79,5) :
FRF 17 000 – LA VARENNE-SAINT-HILAIRE, 21 mai 1989 : *Vapeur
sur la Seine*, h/t (53x80) : FRF 23 000 – LOKEREN, 10 oct. 1992 :
Intérieur, h/t (162x114) : BEF 170 000 – PARIS, 28 oct. 1996 :
Scène de rue à Paris, la nuit, h/t (37x54) : FRF 14 500.

ROYLE Herbert
Mort le 19 octobre 1958. XIXᵉ-XXᵉ siècles. Britannique.
Peintre de paysages.
Il fut actif à partir de 1892. Il appartint à l'école de Liverpool et
prit part aux expositions de cette ville. Il participa aux exposi-
tions de la Royal Scottish Academy à partir de 1900 et de la
Royal Academy of Arts à partir de 1911.
MUSÉES : LIVERPOOL : *Récolte des foins dans la vallée*.
VENTES PUBLIQUES : LONDRES, 23 avr. 1974 : *Paysage d'hiver* :
GBP 400 – LONDRES, 19 juin 1979 : *Paysage au crépuscule*, h/t
(62x75) : GBP 500 – LONDRES, 24 juil. 1985 : *La charrette de foin*,
h/t (51x61) : GBP 2 300 – PERTH, 27 août 1990 : *Le détroit de
Lochalsh*, h/t (64x76) : GBP 6 600 – LONDRES, 27 sep. 1991 : *Le
château de Richmond*, h/t (76x102) : GBP 3 080 – LONDRES, 3
mars 1993 : *Fenaison près de Ilkley*, h/t (51x61) : GBP 1 725 – ST.
ASAPH (Angleterre), 2 juin 1994 : *Le détroit de Lochalsh*, h/t
(36x46) : GBP 2 070.

ROYLE Stanley
Né en 1888. Mort en 1961. XXᵉ siècle. Britannique.
Peintre de paysages.
Il participa aux expositions de la Royal Academy of Arts de
1913 à 1950 et de la Royal Scottish Academy de 1918 à 1928.
VENTES PUBLIQUES : LONDRES, 18 nov. 1980 : *Paysage au pont de
pierre*, h/t (122x152) : GBP 550 – LONDRES, 25 mai 1983 : *The lilac
bonnet 1921*, h/t (71x91,5) : GBP 2 600 – LONDRES, 7 nov. 1985 :
Homeward journey 1917, aquar. gche et past. (35,5x53,5) :
GBP 1 200 – LONDRES, 12 nov. 1986 : *Matin d'hiver 1925*, h/t
(73x93) : GBP 7 500 – LONDRES, 3-4 mars 1988 : *Jeune fille arpen-
tant une rue de village 1870*, h/t (45x52,5) : GBP 1 870 – LONDRES,
7 juin 1990 : *Petite fille cueillant des roses 1910*, h/t (81x62) :
GBP 3 300.

ROYMERSWAELE Marinus Van. Voir **MARINUS Van
Roejmerswaelen**

ROYNARD Vincent
XVIIᵉ siècle. Français.
Peintre de portraits.
Il travailla pour Anne d'Autriche de 1642 à 1656.

ROYNISHVILLI A.
XIXᵉ siècle. Russe.
Peintre.
A Tiflis, au Musée Historique et ethnologique, on peut voir son
Portrait de Sciota Russthalevi.

ROYON Louis
Né le 1ᵉʳ juillet 1882 à Ostende. Mort le 10 septembre 1968 à
Waulsort. XXᵉ siècle. Belge.
Peintre de marines, dessinateur, illustrateur.
Mousse à quinze ans, lieutenant au long cours à dix-sept, il eut
jusqu'en 1921 une carrière navale, civile et en temps de guerre,
bien remplie.
Depuis sa fondation, en 1934, il exposa régulièrement au Salon
annuel de la société belge des peintres de la mer, d'où il se
retira en 1940.
Autodidacte, il commença très jeune à peindre la mer et les
navires, se faisant son propre maître. Il se consacra définitive-
ment à cette activité de dessinateur d'affiches concernant la
mer, puis de peintre de marines, à partir de 1921, ce qui ne
l'empêcha pas de faire encore de nombreux voyages, très
souvent sur ses propres bateaux. Ses œuvres valent surtout
pour leur exactitude.
BIBLIOGR. : in : *Dict. biogr. illustré des artistes en Belgique
depuis 1830*, Arto, Bruxelles, 1987.
VENTES PUBLIQUES : BRUXELLES, 27 mars 1990 : *Marine*, h/pan.
(40x60) : BEF 65 000.

ROZ André
Né le 18 juin 1897 à Paris. XXᵉ siècle. Français.
Peintre de paysages.
Il fut élève de J. Adler, J. Bergès et Legrand. Il exposa à Paris à

partir de 1927 au Salon des Artistes Français, dont il fut
membre sociétaire hors-concours, et au Salon d'Automne, dont
il fut également membre-sociétaire. Il obtint une médaille
d'argent en 1930, d'or en 1932, reçut la légion d'honneur en
1933.
Peintre franc-comtois, il fonda en 1923 le Salon des Annon-
ciades à Pontarlier.
VENTES PUBLIQUES : LYON, 7 fév. 1945 : *Paysage* : FRF 16 000 –
PARIS, 28 fév. 1949 : *La patinoire* : FRF 5 200 – BESANÇON, 3 juin
1990 : *La place d'Ornans*, h/t (60x74) : FRF 70 000 – BERNE, 12
mai 1990 : *Lac alpin*, h/pan. (33x46) : CHF 1 400 – PARIS, 21 juin
1995 : *Une foire franche en Jura*, h/t (38x55) : FRF 26 000.

RÖZ Stephan. Voir **REZ**

ROZADILLA Juan de ou **Roçadilla**
XVIᵉ siècle. Espagnol.
Sculpteur.
Il sculpta des chapiteaux pour l'église Notre-Dame de las
Angustias de Valladolid en 1599.

ROZAIRE Arthur D.
Né en 1879 à Montréal. Mort le 26 février 1922 à Los
Angeles. XXᵉ siècle. Actif aux États-Unis. Canadien.
Peintre de paysages.
Il fut élève de William Brymner et Maurice Galbraith Cullen.

ROZANES Monique
Née le 9 août 1936 à Bordeaux (Gironde). XXᵉ siècle. Fran-
çaise.
Peintre.
Elle a fait ses études à l'école nationale supérieure des arts
décoratifs de Paris en 1955, puis effectue un stage dans les
laboratoires de la société Saint-Gobain, où elle s'initie aux
matériaux de synthèse. Elle fait des séjours au Maroc, en Suisse
et aux États-Unis.
Elle participe à des expositions collectives en France, Espagne,
Belgique, Italie, Yougoslavie. Elle a montré de nombreuses
expositions personnelles en Suisse, en France, en Italie et en
Belgique.
Ses tableaux appelés *Stratyls* ou *Sphérostratyls* sont faits de jux-
taposition en matière opaque, transparente et translucide.

ROZANOVA Olga Vladimirovna
Née en 1886 à Malenki. Morte en 1918 à Moscou. XXᵉ siècle.
Russe.
**Peintre, peintre de collages, dessinatrice. Cubiste, puis
futuriste, puis constructiviste.**
Elle fut élève de l'Institut Stroganoff à Moscou. L'un des
membres les plus actifs de l'avant-garde de Saint-Pétersbourg,
elle adhéra en 1911 à l'Union de la Jeunesse, groupe Supre-
mus en 1916. Elle participa activement à la Révolution de 1917,
s'impliquant dans la vie artistique. Poète, elle rédigea aussi des
textes théoriques sur l'art. Dans le contexte de grande efferves-
cence qui caractérisa la vie artistique dans la Russie de l'époque
immédiatement pré et post-révolutionnaire, Olga Rosanova
subit d'abord l'influence des cubistes puis celle du supréma-
tisme de Malevitch. Elle s'était assez fait remarquer pour béné-
ficier d'un atelier particulier dans le complexe des « Studios
supérieurs de Techniques d'Art », qui avait remplacé le Collège
d'Art de Moscou, en 1918.
Elle participa aux expositions de l'Union de la Jeunesse ainsi
que : 1905 Tramway V à Moscou ; 1914 Exposition inter-
nationale des futuristes libres à Rome ; 1915-1916 0-10 à Mos-
cou ; aux expositions du Valet de carreau à Moscou ; 1977
Aspects historiques du constructivisme et de l'art concret,
musée d'Art moderne de la ville de Paris.
Elle réalisa ses débuts des natures mortes et personnages
d'influence expressionniste. À partir de 1912, elle donna des
illustrations pour des revues futuristes et rédigea un texte dans
lequel elle montrait le lien entre les recherches futuristes et
l'abstraction d'un Kandinsky. Le collage prit une importance
primordiale dans ses travaux expérimentaux d'art non-objectif
à compter de 1915. L'aboutissement de ces expériences furent
douze collages exécutés en 1916 pour la publication de Kruche-
nykh : *Guerre universelle*. Elle se rapproche ensuite du supré-
matisme, créant des œuvres colorées dynamiques originales,
décoratives, qui mettent en avant la planéité. Après la Révolu-
tion, elle réalise des objets usuels.
BIBLIOGR. : José Pierre : *Le Cubisme*, in : *Histoire Générale de la
Peinture*, tome 19, Rencontre, Lausanne, 1966 – Catalogue de
l'exposition : *Paris-Moscou*, Centre Georges Pompidou, Paris,
1979 – in : *Dict. de l'art mod. et contemp.*, Hazan, Paris, 1992.

Musées : Kostroma – Saint-Pétersbourg (Mus. Russe) : *Composition abstraite* vers 1918, h/t – Smolensk : *Nature morte*.
Ventes Publiques : Munich, 27 nov. 1981 : *Composition 1915*, linogr. (36x27) : **DEM 3 300** – Londres, 25 juin 1985 : *Composition au poisson 1915-1916*, collage/pap. (21x29,2) : **GBP 3 000** – Londres, 23 mai 1990 : *Composition*, collage (44,4x25,4) : **GBP 9 900** – Berne, 19 juin 1987 : *Il se rappelle avec terreur 1916*, grav./bois (37,2x26,2) : **CHF 3 400**.

ROZAS Alonso de
xviie siècle. Espagnol.
Sculpteur.
Il exécuta des sculptures pour le maître-autel de l'église San Pelayo d'Orviedo en 1678.

ROZAS José de
xviiie siècle. Espagnol.
Sculpteur.
Il exécuta des sculptures pour le maître-autel de l'église Jésus de Nazareth de Valladolid en 1702.

ROZAT Fanny. Voir ROZET Fanny

ROZBICKA-GIZYCKA Mieczyslava
Née le 27 novembre 1891 à Radom. Morte le 4 décembre 1925 à Varsovie. xxe siècle. Polonaise.
Peintre.
Elle fut élève d'E. Trojanovski.

ROZDARZS Fricis
Né le 8 novembre 1879 à Riga. xxe siècle. Russe-Letton.
Peintre de genre.
Il fut peintre de théâtre à Riga et exécuta des peintures pour des églises d'Allemagne et de Lithuanie.
Musées : Riga (Mus. mun.). – Riga (Mus. Nat.).

ROZE. Voir aussi LIEMAKERE Nicolaas de

ROZE Albert Dominique
Né le 4 août 1861 à Amiens (Somme). xixe-xxe siècles. Français.
Sculpteur.
D'origine modeste, cet artiste est le fils d'un mécanicien, issu d'ailleurs d'une vieille et très honorable famille amiénoise. Il avait douze ans lorsqu'il entra à l'école de dessin d'Amiens ; ayant entrepris l'étude de la sculpture il obtenait en 1879 à l'âge de 18 ans une bourse de sa ville natale. Parti pour Paris, il y poursuivit ses études avec autant d'ardeur que de succès, d'abord à l'atelier de Dumont, puis à celui de Bonnassieux. Ce séjour dura douze ans. N'ayant pas obtenu le prix de Rome, pour des raisons tout à fait étrangères à l'art lui-même, et au mérite qui lui était largement reconnu, il partit à ses propres frais pour la Ville éternelle en 1891. Deux ans plus tard, âgé de trente-deux ans, il revenait d'Italie. Par la suite, le maire d'Amiens demanda au jeune maître de venir diriger l'école des beaux-arts de sa ville. Il exerça cette fonction très activement et avec une rare clairvoyance pendant trente années, et assuma également la direction du musée de Picardie durant une période de vingt-six ans. Lors de la guerre de 1939, presque octogénaire, il a défendu avec ardeur le musée de sa ville natale. Il avait pris la décision d'habiter le bâtiment en permanence, jour et nuit. Il ne consentit à quitter la ville en feu qu'un soir de quarante, après avoir assuré le départ de deux wagons contenant les chefs-d'œuvre, à la conservation desquels il a tant donné. Sa longue et féconde carrière est jalonnée par les distinctions : 1891 mention honorable (à l'âge de trente ans), 1897 médaille de troisième classe, 1908 médaille de deuxième classe, 1914 médaille d'or. Chevalier de la légion d'honneur en 1920, il est membre de l'Institut.
L'œuvre considérable : tant par la qualité du talent qu'elle met en lumière que par la spiritualité qui s'en dégage, elle est de celles qui honorent grandement l'art français. On peut citer notamment : *La Vierge de la basilique Albert*, en bronze doré, célèbre dans le monde entier. Cette statue demeura suspendue dans le vide après le bombardement de l'édifice, au début de la guerre de 1914 ; l'artiste l'a refaite par la suite. On cite parmi ses œuvres : *Les Saintes Femmes au tombeau* – *La Prière des Humbles* – Le fronton de la Caisse d'épargne d'Amiens – *Le Nid* de 1902 – *Pieta* – Buste de *Franz Liszt* – Buste de *Lamarck* – Monument d'*Alphonse Fiquet* – Monument de *Frederic Petit* – Monument de *Jules Verne* – Monument de *Parmentier* – Monuments aux morts de la ville de Corvie et d'Amiens – *La Résistance* (1940-1945) – *Le Premier-Né*.

ROZE Janis Stanislavs ou Johann Stanislas ou Rosée ou Rohsit
Né le 3 avril 1823 en Livonie. Mort le 30 novembre 1897 à Riga. xixe siècle. Russe.
Peintre de portraits.
Il fit ses études à l'Académie de Saint-Pétersbourg. Il fit de nombreux voyages à travers toute l'Europe et exécuta les portraits des membres de la famille impériale de Russie.
Musées : Riga (Mus. Nat.) : *Portrait de Mlle Cimze*.

ROZE Jean
xvie siècle. Actif à Bourges de 1567 à 1585. Français.
Sculpteur.
Il était aussi architecte.

ROZE Jean Baptiste de
xviiie siècle. Français.
Sculpteur et peintre.

ROZE Léonard. Voir ROSE

ROZE Pascal de La. Voir LA ROSE

ROZEK Celesztin
Né le 19 mai 1859 à Szolad. xixe siècle. Actif à Budapest. Hongrois.
Peintre de figures et de paysages.

ROZEK Marcin
Né le 8 novembre 1885 à Kosieczyn près de Zbaszyn. xxe siècle. Polonais.
Sculpteur.
Il fit ses études à Posen chez P. Gimzicki à Berlin, à l'académie des beaux-arts de Munich et à Paris. Il sculpta des saints et des statues historiques.
Musées : Catovice : *Madone avec l'Enfant*, bois – Posen : *Buste de Kosciuczko* – Varsovie (Mus. nat) : *Madone avec l'Enfant*.

ROZELIUS Johan von. Voir ROSENHEIM

ROZEN Félix, de son vrai nom Rosenman (parfois utilisé)
Né le 12 janvier 1938 à Moscou. xxe siècle. Actif depuis 1966 et depuis 1974 naturalisé en France. Russe.
Peintre de paysages, sculpteur, graveur, auteur de performances. Figuratif puis abstrait.
Il fit ses études à Varsovie, il obtint son baccalauréat en 1956, de 1956 à 1959 il fut élève de l'école nationale technique, obtenant un diplôme d'ingénieur électronicien ; de 1959 à 1965 il fut élève de l'académie des beaux-arts de Varsovie en peinture et architecture d'intérieur, dont il obtint la maîtrise. À partir de 1961, il commença à venir régulièrement en France, rencontrant entre autres Zadkine, Chagall, s'installant définitivement à Paris, en 1966, à Montparnasse, chez la veuve de Pougny. En 1979, 1980, il séjourne à New York. Il a enseigné à l'école des beaux-arts de Besançon, à la faculté de Vincennes, dans le département Arts plastiques de la Sorbonne.
Il participe, à partir de 1967, à des expositions collectives à Paris : Salons de la Jeune peinture, de la Jeune Sculpture, de Mai, Grands et Jeunes d'Aujourd'hui depuis 1976, Comparaisons, des Réalités Nouvelles ; ainsi que : 1974, 1976 Biennale d'Art graphique de Brno ; 1978 musée des Beaux-Arts de Mons, musée d'Art contemporain de Dunkerque, musée des Beaux-Arts d'Amiens ; 1981 Exposition d'art contemporain de Stockholm, Foire internationale d'art contemporain de Bari ; 1982 Bibliothèque municipale de Gênes et Biennale d'Art contemporain d'Ibiza ; 1984, 1989 Kunstmuseum de Silkeborg ; 1987 musée national de Jérusalem et musée Cantini de Marseille ; 1990 Salon de Montrouge ; 1990 musée de Boulogne-sur-Seine. Il montre ses œuvres dans des expositions personnelles : régulièrement à Paris, notamment en 1981 au Centre culturel suédois ; 1968, 1974 Auvers-sur-Oise ; 1971 Amsterdam ; 1977 Contemporary Art Center, Varsovie ; 1980 performance dans la neige Kunstmuseum, Silkeborg ; 1981 Maison des Arts et de la Culture de Grenoble ; 1983 Living Art Museum, Reykjavik.
Il débuta à Varsovie avec des natures mortes, des nus et des paysages, signant parfois Rosenman. Fixé à Paris, il collabora avec Xenakis en 1967. Il s'occupa ensuite des expositions du Centre de Royaumont, de projets d'architecture, du Festival de Collias, d'affiches, tout en peignant et sculptant. Parti d'une vision expressionniste, il tend à l'informel, en peinture plus qu'en sculpture, retrouvant de nombreuses réminiscences depuis les archaïques jusqu'à Giacometti. Il a également réalisé des performances proches du land art, des concerts et

recherches musicales, édité des livres et albums photographiques. Il a inventé la gravure « pyrocera », à base de feu et de cire.

BIBLIOGR. : Jean Jacques Lévêque : *Rozen*, chez l'artiste, Paris, 1975 – Catalogue de l'exposition : *Rozen. Œuvres récentes*, Paris, Toulouse, Sorrente, 1977 – Catalogue de l'exposition : *Rozen black tracks*, Kunstmuseum, Silkeborg, Hovikodden, 1981 – Catalogue de l'exposition : *Rozen Rosen*, Living Art Museum, Reykjavik, 1983 – Marcelin Pleynet, Michel Ragon : *L'Art abstrait*, vol. V, Maeght, Paris, 1989 – Catalogue de l'exposition : *Rozen Rosen*, galerie Artemporel, Montpellier, 1990 – Gérard Sourd : *Félix Rozen : la mémoire et le signe*, Nouvelles de l'estampe, Bibliothèque nationale, Paris, mars 1995.

MUSÉES : AMSTERDAM (Stedelijk Mus.) – ARLES (Mus. Réattu) : *Voyage au Japon* 1975 – BOULOGNE-SUR-SEINE (Cab. des estampes) – DUNKERQUE (Mus. d'Art Contemp.) : *Maximal Art* 1977-1978 – GENÈVE (Mus. d'Art et d'Hist.) – LONDRES (Tate Gal.) – NEW YORK (Mus. of Mod. Art) – NEW YORK (Metropolitan Mus.) – NEW YORK (Guggenheim Mus.) – NEW YORK (Brooklyn Mus. of Art) – PARIS (Mus. Nat. d'Art Mod.) – PARIS (BN) : gravures – PARIS (FNAC) : *Mère cuillère* 1971-1976 – PISE (San Mateo Nat. Mus.) – SAINT-OMER – SAN DIEGO (La Jolla Mus. of Contemp. Art) – SILKEBORG (Kunstmus.) : *Monde clos* 1978 – TOKYO (Mus. of Mod. Art) – WASHINGTON D. C. (Nat. Gal. of Art).

VENTES PUBLIQUES : PARIS, 26 mars 1995 : *Série « Mystères »* 1993, pigment sur pap. gauffré (100x100) : FRF 15 000.

ROZENBERGS Valdis
Né le 17 janvier 1894 à Kuldiga. xxᵉ siècle. Russe-Letton.
Peintre de paysages.
Il fit ses études à Riga.
MUSÉES : IELGAVA, ancien. en all. Mitau – RIGA.

ROZENBURG C. M. Rutgers von. Voir RUTGERS von Rozenburg C. M.

ROZENDAAL Nicolas. Voir ROSENDAAL

ROZENSTEIN Erna
Née à Léopoli. xxᵉ siècle. Polonaise.
Peintre.
Lauréate des académies des arts plastiques de Vienne et Cracovie, c'est l'une des promotrices de l'association artistique du groupe de Cracovie. Elle a participé à l'Exposition internationale d'art contemporain de Essen en 1962, à la Biennale de São Paulo en 1964, à l'Exposition collective d'art polonais à Paris en 1960, aux États-Unis en 1962, à Belgrade en 1964, à Berlin en 1965, au Caire et à Damas en 1965. Elle fait de nombreuses expositions personnelles à Varsovie et Breslavia.

ROZENTAL Roman
Né le 18 octobre 1897 à Lodz. xxᵉ siècle. Polonais.
Peintre.
Il fit ses études à Lodz et aux académies des beaux-arts de Vienne et Paris.
MUSÉES : LODZ (Mus. mun.) : *Église à Kazimierz.*

ROZENTALE Ira
Née en 1959. xxᵉ siècle. Russe-Lettone.
Peintre. Abstrait.
Elle fréquenta l'académie des beaux-arts de Moscou. Elle reçut, en 1988, la médaille d'or du Ministère de la Culture d'URSS. Elle réalise des compositions abstraites gestuelles.
VENTES PUBLIQUES : PARIS, 11 juil. 1990 : *Hommage à Saint-Exupéry* 1989, h/t (97x76) : FRF 7 800.

ROZENTALS Janis ou Rosenthal Jan
Né le 18 mars 1866 à Saldus (Kurzeme). Mort le 20 décembre 1916 à Helsinki (Finlande). xixᵉ-xxᵉ siècles. Russe-Letton.
Peintre, illustrateur.
Il fit ses études à Riga et à l'académie des beaux-arts de Saint-Petersbourg où il reçut les conseils de Makovski. Il fut le fondateur de la peinture nationale lettone. Il fut aussi critique d'art et réalisa des lithographies.
MUSÉES : DORPAT – LIBAU – RIGA.
VENTES PUBLIQUES : LONDRES, 22 mars 1984 : *Maternité*, fus. et cr. (18,5x25,5) : GBP 720 – LONDRES, 19 juin 1985 : *L'atelier de l'artiste* 1895, h/t (60x42) : GBP 3 000.

ROZET
Né vers 1770. xviiiᵉ siècle. Actif à Marseille. Français.
Peintre de genre et portraitiste.
Il fut peintre du roi de Westphalie. Le Musée Gobet-Labadie de Marseille conserve de lui *Femme âgée.*

ROZET Fanny ou Rozat
Née le 13 juin 1881 à Paris. xxᵉ siècle. Française.
Sculpteur.
Elle fut élève de Marqueste. Elle expose depuis 1904, notamment au Salon des Artistes Français, dont elle est membre sociétaire. Elle a reçu une médaille de bronze en 1921.
VENTES PUBLIQUES : PARIS, 11 mars 1988 : *La jeune danseuse*, terre cuite (H. 34) : FRF 1 600.

ROZET René
Né le 14 mai 1859 à Paris. xixᵉ-xxᵉ siècles. Français.
Sculpteur.
Il fut élève de Cavelier et de Millet. Il débuta au Salon à partir de 1876. Il exposa au Salon des Artistes Français, dont il fut membre sociétaire hors-concours. Il obtint une médaille d'or en 1927. Il fut décoré de la Légion d'honneur en 1912.
MUSÉES : LYON : *Bonsoir maman.*

ROZET Roger
Né en 1912. xxᵉ siècle. Français.
Peintre de paysages, pastelliste.
Il exposa à Paris, aux Salons des Artistes Français, de la Société Nationale des Beaux-Arts, d'Automne.
Il a surtout peint des paysages parisiens, de Normandie, de Bretagne et d'Irlande. Ses peintures se caractérisent par des accords colorés discrets et un dessin doucement évocateur.
VENTES PUBLIQUES : PARIS, 11 avr. 1988 : *Les Tuileries sous la neige*, h/t (49x72) : FRF 2 000.

ROZGONYI Laszlo ou Ladislaus
Né le 5 mars 1894 à Budapest. xxᵉ siècle. Hongrois.
Peintre de figures.

ROZIER Amédée. Voir ROSIER

ROZIER Dominique Hubert
Né le 21 octobre 1840 à Paris. Mort le 9 novembre 1901 à Paris. xixᵉ siècle. Français.
Peintre de paysages, natures mortes, fleurs et fruits.
Il fut élève d'Antoine Vollon. Il exposa au Salon de Paris, à partir de 1879, puis Salon des Artistes Français. Il obtint une médaille de troisième classe en 1876, une médaille de deuxième classe en 1880, une médaille de bronze à l'Exposition Universelle de 1889, une autre à l'Exposition Universelle de 1900.

MUSÉES : BERGUES : *Vendanges* – BUCAREST (Mus. Simu) : : *Volaille et Lièvres* – LILLE : *Gibier* – LYON : *Un coup de filet* – MONTPELLIER : *Poissons de mer* – PONTOISE : *Nature morte et Fruits* – LA ROCHE-SUR-YON : *La Marée aux Halles centrales* – TOURCOING : *Chez Gargantua.*
VENTES PUBLIQUES : PARIS, 1878 : *Nature morte* : FRF 240 – PARIS, 1892 : *La Vallée de la Seine à Jenfosse* : FRF 400 – PARIS, 1900 : *Poissons, crevettes et moules* : FRF 145 – PARIS, 10 déc. 1920 : *Paysage d'Auvergne* : FRF 165 – PARIS, 18 déc. 1922 : *Fleurs et Fruits* : FRF 400 – PARIS, 25 mai 1924 : *Coquillage et Violettes* : FRF 100 – PARIS, 11 déc. 1926 : *Gibier de plume* : FRF 400 – PARIS, oct. 1945-juil. 1946 : *Nature morte au vase antique et aux fruits* : FRF 450 – PARIS, 28 nov. 1946 : *Fleurs*, vendu avec une toile non signée : FRF 1 800 ; *Fleurs*, pendant du précédent : FRF 1 250 – PARIS, 14 déc. 1949 : *Fleurs des champs* : FRF 6 000 – PARIS, 15 déc. 1950 : *Roses et Hanap* : FRF 5 000 – PARIS, 11 juin 1951 : *Garçon de cuisine plumant un canard* : FRF 10 000 ; *Fleurs dans un pot* : FRF 4 000 – PARIS, 27 jan. 1977 : *Bouquet champêtre*, h/t (65x81) : FRF 2 200 – ZURICH, 16 mai 1980 : *Bouquet de fleurs*, h/t (48x59) : CHF 3 500 – VIENNE, 22 juin 1983 : *Bouquet de roses*, h/t (70,5x73,5) : ATS 50 000 – PARIS, 5 juin 1989 : *Roses et Pensées*, h/t (54x73) : FRF 14 000 – PARIS, 5 avr. 1990 : *Nature morte de fruits*, h/t, une paire (chaque 33x41) : FRF 26 000 – CALAIS, 7 juil. 1991 : *Coupe de pivoines*, h/t (54x65) : FRF 26 500 – LONDRES, 18 mars 1994 : *Roses dans un vase*, h/t (55x47) : GBP 4 600 – PARIS, 16 déc. 1994 : *Nature*

morte aux gibiers, h/t (140x230) : FRF 37 000 – Calais, 23 mars 1997 : *Nature morte à la soupière et aux fruits*, h/t (54x65) : FRF 15 500.

ROZIER Jean
XVIIᵉ siècle. Français.
Sculpteur.
Il sculpta en 1662 un retable pour l'église de Caudiès.

ROZIER Jules Charles
Né le 14 novembre 1821 à Paris. Mort en octobre 1882 à Versailles (Yvelines). XIXᵉ siècle. Français.
Peintre de genre, paysages, marines, graveur.
Élève de Bertin et de Delaroche, il exposa au Salon de 1839 à 1882 des vues des bords de la Seine, de Normandie, des marines, dans des tonalités gris argent.
Musées : Aix : *Berge de la Seine à Vainville* – Clamecy : *Vue d'une ferme* – Dieppe : *Bords de la Seine à Caudebec* – Nantes : *Bords de la Seine Rolleboise* – Reims : *Chasse aux canards* – La Rochelle : *Bords de Seine* – Saint-Lô : *Les falaises de Villequier – Le Matin à l'île Chausey* – Saumur : *Environs de Honfleur.*
Ventes Publiques : Paris, 12-15 mai 1902 : *L'atelier de sculpture* : FRF 925 – Paris, 8-9 mai 1905 : *Le pêcheur* : FRF 380 – Paris, 4-5 déc. 1918 : *Les Fermes au bord de la route, effet de neige* : FRF 230 – Paris, 27 mai 1920 : *Soleil couchant sur la rivière* : FRF 500 – Paris, 23-24 nov. 1923 : *Chemin au Bout-aux-Pages, Lommoyer* : FRF 950 – Paris, 21 jan. 1926 : *La Plaine devant le village* : FRF 245 – Paris, 16 fév. 1927 : *Chevaux de halage sur les berges de la Seine* : FRF 1 300 – Paris, 27 mars 1931 : *Le Pâturage en Normandie* : FRF 520 – Paris, 5 juin 1931 : *Pâturage sur les bords de la Seine* : FRF 200 – Paris, 22 jan. 1943 : *Les Lavandières au bord de la rivière* : FRF 4 000 – Paris, 23 juin 1943 : *Le Petit Pêcheur à la ligne 1858* : FRF 3 400 – Paris, 11 déc. 1944 : *Paysage* : FRF 2 000 – Paris, oct. 1945-juil. 1946 : *Paysage* : FRF 3 800 – Paris, 8 nov. 1946 : *Bords de rivière* : FRF 5 100 – Paris, 17 juin 1949 : *Troupeau dans les landes* : FRF 4 000 – Paris, 3 oct. 1949 : *Paysage à la mare* : FRF 2 100 – Paris, 20 oct. 1949 : *Lavandières*, vendu avec une toile de Quinton : FRF 4 100 – Paris, 4 oct. 1950 : *Scène de ferme 1859* : FRF 6 900 ; *Moutons au pâturage 1860* : FRF 6 700 – Paris, 4 avr. 1951 : *Paysage, bord de mer* : FRF 14 000 – Paris, 6 juil. 1951 : *Venise, soleil couchant* : FRF 8 800 – Paris, 16 nov. 1953 : *Paysage à la lavandière* : FRF 22 000 – Versailles, 16 juin 1974 : *La Lavandière* : FRF 5 200 – Londres, 29 sep. 1976 : *Lavandières au bord de la rivière 1862*, h/pan. (27x45) : GBP 850 – Paris, 25 fév. 1977 : *La ferme au bord d'une mare*, h/t (46x65) : FRF 8 400 – Versailles, 11 juin 1978 : *Les péniches*, h/t (76x106) : FRF 10 000 – Paris, 3 mars 1978 : *Le pêcheur à l'épervier 1864*, h/pan. (31x57) : FRF 10 000 – Paris, 20 mai 1980 : *Bord de mer animé*, h/t (100x150) : FRF 21 000 – Vienne, 17 mars 1981 : *Paysage*, h/t (38,5x56) : ATS 60 000 – New York, 25 oct. 1984 : *Paysage fluvial animé de personnages 1859*, h/pan. (31,4x57,8) : USD 4 500 – Cologne, 20 mai 1985 : *Paysage boisé*, h/t (46x38) : DEM 6 000 – Paris, 9 déc. 1988 : *Paysage au pâturage*, h/t (26,5x41) : FRF 4 000 – Reims, 11 juin 1989 : *Vaches au pâturage*, h/t (27x41) : FRF 8 600 – Douai, 3 déc. 1989 : *Composition*, h/pap. (36x54) : FRF 7 800 – Paris, 24 mai 1991 : *Bord de rivière*, h/t (40,5x54) : FRF 21 000 – Calais, 7 juil. 1991 : *Maison au bord de la rivière*, h/t (32x47) : FRF 13 000 – Paris, 12 déc. 1991 : *Paysage à la mare*, h/pan. (13x23) : FRF 30 000 – Paris, 5 nov. 1993 : *Le Retour du troupeau* ; *Au bord de la rivière*, h/pan., une paire (chaque 25x40,5) : FRF 19 000 – Paris, 14 mars 1994 : *Paysage de campagne et berger*, h/t (34x57) : FRF 21 000 – Calais, 24 mars 1996 : *Le Jardin fleuri*, h/pan. (37x31) : FRF 8 000 – Paris, 20 jan. 1997 : *Marée basse 1865*, h/pan. (21,5x39,5) : FRF 11 500 – New York, 22 oct. 1997 : *Les Petits Pêcheurs*, h/pan. (35,6x57,2) : USD 9 775.

ROZIER Paule
Née le 20 décembre 1910 à Aubusson (Creuse). XXᵉ siècle. Française.
Peintre, peintre de cartons de tapisserie.
Elle reçut dans sa ville natale les conseils de Martin et Depouthieux, qui l'orientèrent tout naturellement vers la tapisserie. Elle figura aux Salons de l'École française, d'Hiver, de la Marine et des Artistes Français. Travaillant à Brest, elle contribua à la fondation du Salon des Artistes bretons dont elle fut vice-présidente. Elle a réalisé des œuvres pour l'hôpital civil et la préfecture maritime de Brest.

ROZIER Prosper Roch
Né à Dampmart (Seine-et-Marne). XIXᵉ siècle. Français.

Peintre.
Fils de l'architecte Roch Rozier. Élève de Glaize. Il débuta au Salon de 1877. On lui doit de nombreux portraits.
Ventes Publiques : New York, 25 mai 1983 : *Portrait de femme en noir*, h/t (98,4x78,7) : USD 1 400.

ROZIER Victor Alexandre
Né au XIXᵉ siècle à Paris. XIXᵉ siècle. Français.
Peintre.
Élève de son père, Jules Rozier. Il figura au Salon en 1864 et 1865.
Ventes Publiques : Paris, 28 jan. 1924 : *Bords de la Seine en été* : FRF 280.

ROZMAINSKY Vladimir
Né le 12 janvier 1885 à Tiflis. Mort le 16 décembre 1943 à Paris. XXᵉ siècle. Actif depuis 1917 en France. Russe.
Peintre de nus, paysages, paysages urbains, dessinateur.
Venu en France en 1905, il poursuivit ses études à Nancy, puis à l'école des beaux-arts de Paris en 1905. Il retourne en Russie en 1910 mais quitte son pays au moment de la révolution. Il traverse alors l'Extrême-Orient avant de gagner la France.
Il participa à Paris, aux Salons des Artistes Français, des Indépendants, de la Société Nationale des Beaux-Arts. Il reçut le premier prix du nu, en 1943, au Salon de la Société Nationale des Beaux-Arts et le premier prix de dessin à titre posthume au Salon de l'art libre en 1956.
Peintre de nus, il fit aussi des vues de Paris et des paysages.

ROZMANITH Antoni Piotr
Mort en 1830. XIXᵉ siècle. Actif à Cracovie. Polonais.
Peintre.
Il dessina et peignit des architectures.

ROZNIATOVSKA Antonina
Née vers 1860 en Ukraine. Morte le 20 juin 1895 à Cracovie. XIXᵉ siècle. Polonaise.
Sculpteur.
En 1886, elle vint à Cracovie où elle fit ses études avec Guyski. Le Musée de Cracovie conserve d'elle : *Vieux prêtre lithuanien* et deux bustes féminins.

ROZNIECKI Eugenjusz
XIXᵉ siècle. Actif à Varsovie. Polonais.
Dessinateur.
Le Musée National de Varsovie possède des œuvres de cet artiste.

ROZO Janik
Né en 1920 à Belfort. XXᵉ siècle. Français.
Peintre, dessinateur.
Il fut élève de l'école des arts décoratifs de Paris. Il vit et travaille à Lille depuis 1972.
Il participe à des expositions collectives : 1950, 1951 Salon des Jeunes Peintres à Paris ; 1951, 1953 Biennale de Menton ; 1956 Salon de l'Art sacré à Paris ; 1959 Biennale de Paris ; 1961 à 1967 Salon Comparaisons à Paris ; 1964 musée de Saint-Étienne et musée des Arts décoratifs à Paris ; 1968 Triennale de Belgrade ; 1969 musée des Beaux-Arts de Nantes ; 1970 musée d'Art moderne de Legnano ; 1977 Bibliothèque française de Cracovie. Il montre ses œuvres dans des expositions personnelles : 1956, 1962, 1964, 1968 galerie La Roue à Paris ; 1961 palais des Beaux-arts de Bruxelles ; 1966 Cercle des Arts plastiques d'Amiens.
Musées : Amiens – Nantes – Paris (Mus. d'Art Mod. de la Ville).

ROZSA Imre
Né à Nagyszombat. XVIIᵉ siècle. Hongrois.
Dessinateur. Naïf.
Gardien des clefs à Garamszentbenedek. Il a illustré de dessins à la plume un manuscrit établissant une liste des corvées de servage du lieu en 1658. On y voit l'image d'un serf hongrois, les travaux des moissons, etc. On connait aussi de lui sur la couverture du protocole du couvent, un autoportrait colorié à l'aquarelle.

ROZSAFFY Sezsö ou Desiderius
Né le 22 juillet 1877 à Budapest. XXᵉ siècle. Hongrois.
Peintre de figures, natures mortes.
Il fit ses études à Munich chez S. Hollosy et à Paris chez Blanche et Simon. Il fut écrivain d'art.
Musées : Budapest (Gal. Nat.).

ROZSAY Emil
Né le 4 mars 1839 ou 1838 à Kaschau. Mort en 1891 à Presbourg. XIXᵉ siècle. Hongrois.

Peintre d'animaux et de paysages.
Élève de von Wengheim à Munich.

ROZSNYAY Kalman ou Koloman
Né le 22 juin 1874 à Arad. xıxᵉ-xxᵉ siècles. Hongrois.
Graveur.

ROZTWOROWSKI Stanislav. Voir ROSTWOROWSKI

ROZWADOVSKI Zygmunt
Né le 25 janvier 1870 à Lemberg. xıxᵉ-xxᵉ siècles. Polonais.
Peintre d'histoire, scènes de genre, sujets militaires.
Il fit ses études à Cracovie et à Munich et s'établit dans sa ville natale. Il exécuta surtout des peintures de genre et des tableaux de bataille.
Musées : LEMBERG (Gal. Nat.).
Ventes Publiques : Vienne, 13 mars 1979 : Carriole tirée par quatre chevaux 1908, h/cart. (39x50) : ATS 25 000.

ROZY H. L. Bernardus
xıxᵉ siècle. Actif à Gand vers 1840. Éc. flamande.
Sculpteur.

ROZYNA Wenzel
xvııᵉ siècle. Tchécoslovaque.
Peintre.
Il a peint le tableau d'autel de l'église de Probluz en 1690.

ROZYNSKI Kurt von
Né le 1er juin 1864 à Schippenbeil. xıxᵉ-xxᵉ siècles. Allemand.
Peintre.
Il fut élève de Carl Steffek et de Emil Neide, à l'académie des beaux-arts de Konigsberg.

Kurl von Rozynski

Ventes Publiques : Cologne, 20 mai 1985 : Die Elfenkönigin 1901, h/t (140x106) : DEM 7 000.

ROZZI Paolo
xvııᵉ siècle. Actif à Reggio. Italien.
Sculpteur sur ivoire.

ROZZOLONE Pietro ou Ruzzolone ou Ruzzulone ou Ruzolone ou Ruzulone
Né à Palerme. xvᵉ-xvıᵉ siècles. Travaillant de 1484 à 1522. Italien.
Peintre d'histoire.
On cite de ses ouvrages à Palerme à Chiusi, à Alcamo ainsi qu'un Christ en croix, à l'église de Termini.

RROTA Simon
Né en 1887. Mort en 1967. xxᵉ siècle. Albanais.
Peintre de compositions animées, scènes de genre, paysages, paysages urbains.
Sa peinture évoque le visage quotidien des villes et de la campagne. Il puise ses thèmes dans la simplicité : un artisan dans sa boutique, une scène familiale.
Musées : Tirana (Gal. des Arts) : Une Porte à Shkoder – Au puits du village.

RSHEVSKAIA Antonina Leonardovna
Née en 1861. xıxᵉ-xxᵉ siècles. Russe.
Peintre.
Musées : Moscou (Gal. Tretiakov).

RU Pu. Voir PU RU, ou P'U JU

RUAIS Stéphane
Né en 1945. xxᵉ siècle. Français.
Peintre de paysages.
Ventes Publiques : Paris, 5 juin 1992 : Le jardin du Luxembourg, h/t (54x65) : FRF 13 000.

RUANO LLOPIS Carlo
Né en 1879 à Orba (près d'Alicante). Mort en 1950. xxᵉ siècle. Espagnol.
Peintre de compositions religieuses, sujets de sport, scènes de genre, dessinateur.
Il étudia à l'École des Beaux-Arts de Valence. Il prit part à diverses expositions collectives à Madrid, Valence et Bilbao, obtenant une médaille d'or en 1909.
Il peignit quelques sujets religieux mais consacra surtout son œuvre au thème de la tauromachie, collaborant à des revues et brochures spécialisées. On cite de lui : Le prophète Isaïe – La prophétie d'Abraham – Les victimes de la fête – Un taureau vaillant – Un bon coup de pique.

Bibliogr. : In : Cien Anos de pintura en Espana y Portugal, 1830-1930, Antiqvaria, t. IX, Madrid, 1992.
Ventes Publiques : New York, 22-23 juil. 1993 : Nus féminins dans des postures de matadors, h/t. catonnée, quatre peintures (chaque 38,1x20,6) : USD 6 325 – Paris, 4 nov. 1994 : Deux femmes espagnoles, h/t (56x70) : FRF 9 000.

RUAO. Voir au prénom

RUAZ Émile Louis de
Né le 20 septembre 1868 à Paris. Mort le 3 décembre 1931 à Paris. xıxᵉ-xxᵉ siècles. Français.
Peintre, graveur.
Il fut élève de Blanadet. Il était président de la Société de la gravure sur bois. Il exposa à partir de 1890 au Salon des Artistes Français, dont il fut membre sociétaire et au Salon des Indépendants. Il reçut une médaille de bronze en 1900.
Outre la peinture, il pratiqua la gravure sur bois.

RUAZ Georges de
Né le 12 mai 1871 à Paris. xıxᵉ-xxᵉ siècles. Français.
Graveur.
Il exposa à Paris au Salon des Artistes Français, à partir de 1907. Il pratiqua la gravure sur bois.

RUBACH Wilhelm
Né en 1870 à Francfort-sur-l'Oder. Mort le 23 mai 1905. xıxᵉ-xxᵉ siècles. Allemand.
Peintre de portraits, paysages, graveur.
Il fut élève de Max Koner à l'académie des beaux-arts de Berlin.

RUBAT DU MÉRAC Bruno
Né en 1943 à Marrakech. xxᵉ siècle. Français.
Sculpteur de figures.
Il a participé, à Paris, au Salon des Indépendants en 1987, au Salon d'Automne en 1988.

RUBATTO. Voir aussi ROBATTO

RUBATTO Carlo
Né en 1810 à Gênes. Mort en 1891 à Gênes. xıxᵉ siècle. Italien.
Sculpteur.
Élève de Ignazio Peschiera. Il sculpta surtout des statues funéraires et des bustes pour les cimetières, églises et édifices publics de Gênes.

RUBATTO Giovanni Stefano. Voir ROBATTO

RUBBENS
Né à Bruxelles. Mort en 1742 à La Haye. xvıııᵉ siècle. Éc. flamande.
Sculpteur.
Probablement identique au sculpteur P. Ruebbens.

RUBBENS Arnold. Voir RUBENS Arnold Frans

RUBBENS Georgette
xxᵉ siècle. Belge.
Peintre. Tendance cubiste.
Elle fut élève de l'académie des beaux-arts de Gand.
Bibliogr. : In : Dict. biogr. illustré des artistes en Belgique depuis 1830, Arto, Bruxelles, 1987.

RUBBI John James. Voir RUBBY John James

RUBBIANI Felice
Né le 30 décembre 1677 à Modène. Mort le 18 octobre 1752 à San Pancrazio di Fredo. xvıııᵉ siècle. Italien.
Peintre de natures mortes, fleurs et fruits.
Élève de Domenico Bettini.
Ventes Publiques : New York, 14 jan. 1993 : Nature morte avec un perroquet perché sur le bord d'une coupe de porcelaine blanche et bleue remplie de fruits ; Compositions de fleurs et fruits, ensemble de quatre h/t (chaque 57,2x97,2) : USD 77 000 – Rome, 10 mai 1993 : Nature morte d'une coupe de fruits ; Nature morte d'un vase de fleurs, h/t, une paire de forme ovale (114x91) : ITL 64 400 000 – Milan, 15 oct. 1996 : Nature morte à la cigogne et aux fruits, h/t, une paire (chaque 96x76) : ITL 33 785 000.

RUBBILLIARD Vincenzo ou Rubbligliard
Mort en 1778. xvıııᵉ siècle. Italien.
Peintre.
Il vint à Londres en 1775 et y exposa de 1776 à 1777.

RUBBIO. Voir RUBIO

RUBBO A. Dattilio ou Rubbo Datillo. Voir DATILIO Anthony

RUBBONI Giovanni. Voir **RUBONI**

RUBBY John James ou **Rubbi**
Né vers 1750 à Plymouth. Mort le 21 août 1812 à Rome.
XVIIIᵉ-XIXᵉ siècles. Britannique.
Portraitiste et dessinateur.
Il s'établit à Rome en 1777. Élève de Mengs. On cite de lui des dessins à la sépia représentant des monuments antiques. Le Musée Thorwaldsen, de Copenhague, possède de lui *L'âge d'or* qu'il a peint en collaboration avec F. I. Catel.

RUBCIC Stanislaus
Né à Rubcic (Bosnie). XVIᵉ siècle. Yougoslave.
Enlumineur.
On cite de lui des illustrations héraldiques.

RUBCZAK Jean
XIXᵉ-XXᵉ siècles. Actif en France. Polonais.
Peintre de paysages, graveur.
Souvent cité par la critique française, il participa à l'exposition des Artistes polonais ouverte en 1921, au Salon de la Société Nationale des Beaux-Arts ; il y avait envoyé trois toiles : *Oliviers – Route de Collioure – Maison de Collioure* et deux eaux-fortes *Pont-Neuf – L'Hiver*.

RUBCZAK Marie, Mme
XIXᵉ-XXᵉ siècles. Active en France. Polonaise.
Peintre de figures.
Elle participa avec *Odalisque* à l'exposition des Artistes polonais ouverte en 1921, au Salon de la Société Nationale des Beaux-Arts.

RUBÉ Auguste Alfred
Né en 1815 à Paris. Mort le 13 avril 1899 à Paris. XIXᵉ siècle.
Français.
Peintre de décors de théâtre et de paysages.
Élève de Ciceri. Il occupa une place importante parmi les peintres de décors du Second Empire et des débuts de la troisième République. Il exécuta notamment d'importantes décorations pour le Grand Opéra et pour l'Opéra-Comique. Chevalier de la Légion d'honneur en 1869.

RUBECK Carsten
XVIIᵉ siècle. Allemand.
Sculpteur sur bois.
Il exécuta des stalles dans l'église Saint-Nicolas de Greifswald de 1625 à 1626.

RUBEI Emilio
Né le 11 août 1869 à Aquila. XIXᵉ-XXᵉ siècles. Italien.
Portraitiste.
Il travailla à Ascoli Piceno à partir de 1902.

RUBEIS. Voir aussi **ROSSI** et **ROSSO**

RUBEIS Andrea de. Voir **ROSSI Andrea**

RUBEIS Giovanni Battista
Né vers 1750 à Udine. Mort le 27 août 1819 à Udine. XVIIIᵉ-XIXᵉ siècles. Italien.
Portraitiste, médailleur et écrivain d'art.
Il l'étudia à Venise et revint à Udine vers 1773. On cite de lui une médaille pour la comtesse Virginia Giustinian Tassis.

RUBEIS Girolamo de. Voir **ROSSI Girolamo**, l'Ancien

RUBEL Georges
Né en 1945 à Paris. XXᵉ siècle. Français.
Peintre, graveur, dessinateur.
Il vit et travaille à Paris. Il a participé en 1993 à l'exposition : *De Bonnard à Baselitz – Dix Ans d'enrichissements du cabinet des estampes 1978-1988* à la Bibliothèque nationale de Paris.
MUSÉES : PARIS (BN) : *Partie de campagne ancienne et moderne* 1975-1976, eau-forte, burin, pointe sèche.

RUBELLA Robert de
XVᵉ-XVIᵉ siècles. Français.
Enlumineur.
Actif à Paris, il travailla aussi à Avignon de 1493 à 1506.

RUBELLES Albert Auguste
Né à Pouzat (Ardèche). XIXᵉ siècle. Français.
Peintre.
Élève de Lambinet. Il exposa au Salon de Paris en 1868 et 1870 des paysages empruntés à des sites du département de l'Eure.
VENTES PUBLIQUES : PARIS, 5 nov. 1923 : *Chasse à l'étang* : FRF 100.

RUBELLI Ludwig, baron de Sturmfest
Né vers 1841. Mort le 25 janvier 1905 à Feldhof (près de Graz). XIXᵉ siècle. Autrichien.

Peintre de marines.
VENTES PUBLIQUES : LINDAU, 8 oct. 1980 : *La famille du prince de Liechtenstein en gondole*, h/t (70,5x125) : DEM 6 500.

RUBEMPRE Marie Cozette de
Née à Amiens (Somme). XIXᵉ siècle. Française.
Sculpteur.
Élève de Chapu. Elle débuta au Salon de 1873. Elle paraît s'être adonnée plus spécialement à la céramique. On cite d'elle, notamment, des reproductions en faïence d'œuvres de Chapu et de Prud'hon.

RUBEN Carl
Né le 30 janvier 1772 à Trèves. Mort le 13 février 1843 à Trèves. XVIIIᵉ-XIXᵉ siècles. Allemand.
Peintre.
Père de Christian Ruben. On cite de lui le portrait de l'*Évêque Karl Mannay de Trèves*.

RUBEN Christian
Né le 30 novembre 1805 à Trèves. Mort le 8 juillet 1875 à Inzersdorf (près de Vienne). XIXᵉ siècle. Allemand.
Peintre de genre.
Élève de son père Carl Ruben et de Cornelius à l'Académie de Düsseldorf. Directeur de l'Académie de Prague en 1848, puis de l'Académie de Vienne en 1852. Il a travaillé à Munich, Prague et Vienne. On voit de lui, à la Pinacothèque de Munich, *Vachère*, et au Musée de Vienne, *Bataille de Lipan (1434)*. On cite également de lui une suite de cartons pour les vitraux de la cathédrale de Ratisbonne (Musée du Belvédère à Vienne).
VENTES PUBLIQUES : LONDRES, 6 mars 1974 : *Les sirènes* : GBP 400.

RUBEN Dominique. Voir **RABEN**

RUBEN Franz Leo
Né le 16 août 1842 à Prague. Mort le 18 décembre 1920 à Munich. XIXᵉ-XXᵉ siècles. Autrichien.
Peintre d'histoire, scènes de genre, paysages.
Il est le fils de Christian Ruben. Il obtint une médaille à Vienne en 1873, une médaille à Munich en 1883. Il a peint de nombreuses vues de Venise.
MUSÉES : GRAZ : *Mendiant devant une église à Venise* – PRAGUE (Rudolfinum Mus.) : *Idylle* – STUTTGART : *Carnaval de Venise* – VIENNE : *Scène à Venise* – deux aquarelles – ZURICH (Kunsthaus) : *Pêcheur vénitien*.
VENTES PUBLIQUES : NEW YORK, 6 avr. 1960 : *Audience papale* : USD 300 – LONDRES, 14 avr. 1967 : *L'essayage* : GNS 350 – LONDRES, 16 oct. 1974 : *Les pigeons de la place Saint-Marc* : GBP 1 100 – VIENNE, 14 sep. 1976 : *Les ramasseurs de coquillages dans la lagune à Venise* 1886, h/pan. : ATS 80 000 – LONDRES, 3 oct 1979 : *Le marché aux poissons, Venise* 1880, h/t (86x142) : GBP 4 200 – VIENNE, 14 sep. 1983 : *Le Palais des Doges* 1884, h/t (38x71) : ATS 160 000 – LONDRES, 29 nov. 1985 : *Marché aux poissons à Venise* 1880, h/t (86,4x142,3) : GBP 6 000 – NEW YORK, 25 mai 1988 : *Le marchand d'éventails*, h/t (86,3x57,2) : USD 8 800 – MILAN, 1ᵉʳ juin 1988 : *Vendeurs de poissons à Campiello delle Mosche à Venise* 1880, h/t (88x143) : ITL 22 500 000 – NEW YORK, 28 fév. 1990 : *Portrait d'une dame vêtue de blanc avec une ceinture verte* 1885, h/t (121,9x78,7) : USD 25 300.

RUBEN Ludvig
Né le 17 février 1818 à Karlskrona. Mort le 31 mars 1875 à Stockholm. XIXᵉ siècle. Suédois.
Graveur.
Élève de Leo Lehmann à Hambourg, il continua ses études à Paris avec J. Ballin et à Berlin avec E. Mandel.

RUBEN Mathias
Mort le 11 octobre 1800 à Trèves. XVIIIᵉ siècle. Allemand.
Peintre.
Le Musée Mosellan de Trèves conserve de lui *Vue panoramique de Trèves*.

RUBENS A.
Mort vers 1824, pauvre. XIXᵉ siècle. Actif à Bruxelles. Belge.
Peintre.
Un peintre belge du nom de Rubens, probablement de la même famille, et qui prétendait descendre de P. P. Rubens, travailla à Paris au XIXᵉ siècle. Il faisait des portraits, sans valeur artistique, et des copies au Louvre. Paraît identique à Jean-Baptiste Rubens.

RUBENS Albert
Né en 1944 à Tielt. XXᵉ siècle. Belge.

Peintre, dessinateur. Abstrait.
Il fut élève de l'académie Saint-Luc de Gand.
Bibliogr. : In : *Dict. biogr. illustré des artistes en Belgique depuis 1830*, Arto, Bruxelles, 1987.

RUBENS Arnold Frans ou **Francesco** ou **Rubbens**, dit **Rubens des Batailles** (dans les vieux catalogues Rullens)
Baptisé à Anvers le 22 novembre 1687. Enterré à Anvers le 11 juin 1719. XVIIIe siècle. Éc. flamande.
Peintre de sujets religieux, de batailles et de paysages.
Musées : Anvers (Geelhaud) : *Deux batailles* – Anvers (Église des Carmélites) : *Crucifix* – Liège : *Combat sous Louis XIV* – Rome (Gal. Doria Pamphili) : *Port de mer levantin* – *Scala Levantina* – Sibiu : *Deux batailles*.
Ventes Publiques : Paris, 5 mai 1949 : *Troupeaux dans des paysages*, deux pendants : **FRF 11 000** – Londres, 19 mars 1982 : *Scène villageoise*, h/pan. (28x34,2) : **GBP 2 800** – Amsterdam, 11 nov. 1997 : *Bergers se reposant près d'une tombe classique dans un paysage littoral italien*, h/pan. (23,3x29,4) : **NLG 11 070**.

RUBENS Bartholomeus, dit **le Vermeio**
Né probablement à Cordoue. XVe siècle. Éc. hispano-Flamande.
Peintre.
Il dessina les vitraux de la cathédrale de Barcelone en 1494. Selon F. de Mély il serait le même qu'un peintre de Ferrare Bartholomeus Brason. Mais selon le Dr Wurzbach, il faut distinguer deux peintres de ce nom : Bartholomeus Brason I, appelé Rosso, le Roux, Rubens qui mourut en 1473 ; son fils Dominicus mourut avant 1486 et son petit-fils Bartholomeus II, fut enterré en 1517 dans N. D. del. Vita à Ferrare. On ne sait si le Vermeio de Cordoue est le même que l'un de ceux-là ; il est certain que les tableaux qui suivent sont d'un peintre venu aux Pays-Bas. Il est aussi à remarquer que le grand-père de P. P. Rubens, de souche anversoise – l'origine styrienne est une légende inventée au XVIIIe siècle par l'un de ses descendants – s'appelait Bartholomeus. On cite de lui un *Triptyque* (à Aqui), *Saint Michel* (Musée Calvet à Avignon), *Pietà* (à la cathédrale de Barcelone), *Sainte Engracia* (collection Gardner à Boston), *Saint Michel et le Dragon* (collection J. Weenher à Londres), *Sainte Catherine* (Musée municipal de Pise), *Sainte Véronique* (cathédrale de Vich, près de Barcelone).

RUBENS Jean Baptiste ou **Johannes Baptist**
Mort vers 1824. XIXe siècle. Actif à Bruxelles. Belge.
Dessinateur et peintre de miniatures.
Paraît se confondre avec Rubens A.

RUBENS Joes
XVIIIe siècle. Actif à Francfort-sur-le-Main de 1727 à 1742. Allemand.
Peintre.

RUBENS Josse
XVIIIe siècle. Actif à Paris en 1786. Éc. flamande.
Peintre de portraits.

RUBENS N. N.
XVIIIe siècle. Actif à Bruxelles. Belge.
Sculpteur.
Élève de Xaverq. Il travailla à La Haye vers 1719.

RUBENS Peter Paul
Né le 28 juin 1577 à Siegen (Wesphalie). Mort le 30 mai 1640 à Anvers. XVIIe siècle. Éc. flamande.
Peintre d'histoire, scènes de genre, paysages, graveur.
Peter Paul Rubens appartient à une riche famille bourgeoise d'Anvers. Son père, Jan Rubens, né le 13 mars 1530, mort à Cologne le 1er mars 1587, docteur ès-lois, échevin d'Anvers, paraît avoir possédé une haute culture. Il avait vécu sept ans en Italie et on le signale à Rome le 13 novembre 1554. Le 29 novembre 1561, Jan Rubens épousait Marie Pypelynckx (née le 20 mars 1538, morte à Anvers le 15 novembre 1608), dont il eut sept enfants. Jan Rubens appartenait à la religion réformée ; il fit partie de l'opposition à la tyrannie du duc d'Albe, dans les Pays-Bas, et n'eut que le temps de fuir à Cologne en 1568. Son nom fut inscrit sur la liste des proscrits. Jan Rubens entra au service de Guillaume d'Orange, dit le Taciturne, mais après quelques années de service, une intrigue amoureuse avec la princesse Anne de Saxe, seconde femme de son patron, faillit lui coûter la vie. Jan Rubens fut emprisonné au château de Dillenburg. Après cinq ans de rigoureuse captivité et grâce aux supplications de sa femme, Jan Rubens obtint son élargisse-

ment et l'autorisation de revenir à Cologne sous une caution de 6.000 thalers. Le 15 mai 1578, Jan Rubens s'établissait avec sa famille dans une petite maison où il vécut les neuf dernières années de sa vie, sous l'étroite surveillance des agents du prince de Nassau. Ce fut là que Peter Paul commença son éducation chez les jésuites. Les convictions de Jan Rubens se modifièrent et il abjura le protestantisme dès son retour à Cologne. Il mourut catholique, le 1er mars 1587 et fut enterré à l'église Saint-Pierre, à Cologne. Marie Pypelynckx, après avoir tenté de rentrer en possession de la caution de son mari, obtint l'autorisation de revenir à Anvers. Elle se mit en route avec sa famille au mois de mars 1589. La vindicte de la famille de Nassau avait réduit la famille de Jan Rubens à une relative pauvreté. Cependant l'éducation des fils ne fut pas négligée, et dès son arrivée à Anvers, Peter Paul entrait à l'école, que Rombout Verdonck tenait près de la cathédrale. Il fut peu après placé comme page chez une dame noble, Marguerite de Ligne, veuve du comte de Lalaing. Il ne demeura que quelques mois chez sa noble maîtresse.
Dès 1591, Peter Paul entrait comme élève chez un parent de sa mère, le paysagiste Tobias Verhaecht, qui, bien qu'âgé de vingt-neuf ans, jouissait d'une notable réputation. Rubens travailla deux ans avec lui. Il fut ensuite durant quatre années dans l'atelier d'Adam Van Noort. Enfin, de 1596 à 1598, il termina son apprentissage avec Otto Van Veen (Otto Vaenius), qui avait travaillé en Italie sous la direction de Zucchero, et qui était alors peintre de la cour de l'archiduc Albert et de l'Infante Isabelle. En 1598, Rubens fut reçu maître dans la gilde Saint-Luc. Après avoir exercé sa profession durant deux années, grâce à l'appui de l'archiduc, il partit pour l'Italie le 8 mai 1600. Il alla d'abord à Venise. La connaissance qu'il y fit d'un jeune gentilhomme mantouan lui valut la protection du duc régnant, Vincent de Gonzague, qui l'appela près de lui et le nomma peintre de sa cour aux appointements de 400 ducats. Rubens accompagna le prince à Florence, où celui-ci se rendait à l'occasion du mariage de Marie de Médicis avec Henri IV, puis à Gênes. En juillet 1601, Rubens partait pour Rome afin d'y exécuter différentes copies pour son patron. Là ne se borna pas sa production : il peignit notamment trois tableaux pour l'autel de Sainte-Hélène, à l'église de Santa Croce di Gerusalemme. Lors de son arrivée dans la ville, le monde artistique y était fort agité par l'opposition des partisans de Caravaggio et ceux du cavalier d'Arpin et de Guido Reni. Que la puissante conception du Caravage l'ait emporté dans l'esprit de Rubens sur l'expression mièvre du cavalier d'Arpin ou sur la technique pensive de Guido Reni, rien de plus probable, mais la rencontre des deux artistes paraît moins sûre. Au cours de cette même année 1601, Caravage était à Malte, après avoir passé à Naples, et y peignait le portrait d'*Alofcie Vignacourt, grand maître de l'Ordre de Malte*. En 1602, Rubens était rappelé à Mantoue. Le 5 mars 1603, il partit pour l'Espagne, chargé par le duc de Mantoue d'une mission diplomatique. Il semble qu'il y réussit fort bien. Le 13 mars 1603, Rubens est à Valladolid près du duc de Lerme, dont il a exécuté plusieurs portraits. Il reste en Espagne jusqu'au mois de novembre de la même année. Durant ce séjour est signalée l'exécution de nombreux portraits et de plusieurs tableaux d'histoire. Il est de retour à Mantoue en 1604, et y commence trois importantes peintures pour l'église des Jésuites de Mantoue, qui furent achevées en février 1606. Le séjour de Rubens près du duc n'était pas permanent. En 1605, il était à Rome, en 1607, à Gênes. En 1608, de retour à Rome, il y exécutait notamment un tableau d'autel pour Santa Maria in Valicella.
Le 28 octobre de la même année 1608, Rubens écrivait au duc de Mantoue que sa mère était gravement malade, et qu'il partait pour Anvers. Rubens avait été prévenu trop tard, Marie Pypelynckx était morte le 15 novembre, ce qu'il apprit au cours de son voyage de retour. Rubens arriva à Anvers en 1609. Il avait vécu huit ans en Italie, son talent y avait acquis toute sa puissance, il y avait gagné de l'argent et le goût pour ces productions artistiques de tous genres s'y était développé : il rapportait avec lui de considérables richesses. Son frère Philippe, bien marié, était secrétaire de la ville. Rubens songea un moment à retourner en Italie ; mais l'archiduc Albert et l'infante Isabelle le retinrent en le nommant peintre de leur Cour. Une autre raison paraît avoir motivé aussi la résolution du peintre de ne pas abandonner son pays. Sa belle-sœur avait une nièce, Isabelle Brant, dont il s'éprit et qu'il épousa le 3 ou le 13 octobre 1609, événement qu'il matérialisa avec *L'Artiste et sa femme Isabelle Brant* (Munich, Alte Pinakothek). La même année, il entrait

dans la corporation des Romanistes de Saint-Pierre et Saint-Paul. Son premier enfant, une fille, Clara Serena, naquit le 21 mars 1611. La même année il achetait une propriété à Anvers, en transformait la maison dans le style italien, y adjoignait d'importants bâtiments, constituant les fastueux logis où s'écoula sa somptueuse carrière. Cette habitation quasi princière sera achevée en 1618, et Rubens y aura dépensé une fortune, non compris la valeur des œuvres d'art et des curiosités de grand prix dont il l'embellit. Le succès de l'artiste était considérable et les travaux lui venaient de toute part. En 1612, il peignit *La Descente de Croix* de la cathédrale d'Anvers, qui sera une de ses rares compositions religieuses et dramatiques et dont Eugène Fromentin devait donner une analyse restée historique dans *Les Maîtres d'autrefois*. Le 5 juin 1614, son fils aîné Albert vint au monde. L'archiduc en fut le parrain. En 1616, entre autres compositions mythologiques, allégoriques ou historiques, il peignait *L'Enlèvement des filles de Leucippe* (Munich, Alte Pinakothek), qui, avec chevaux cabrés et nudités bien en chair préludait à ses futurs thèmes majeurs. Le 23 mars 1618, naissait un second garçon, Nicolas, que le peintre se plut à peindre et à dessiner fréquemment.

Au début de 1622, il fut appelé à Paris par Marie de Médicis pour la décoration du palais du Luxembourg, que la veuve de Henri IV venait de faire construire. Rubens exécuta à Paris les esquisses des vingt et un tableaux de *La Destinée de Marie de Médicis* (Louvre). Ces tableaux furent exécutés à Anvers dans son atelier ; une partie en fut livrée au mois d'août 1621 et le reste en 1625. Il résulte de la correspondance de Rubens qu'il ne fut pas très satisfait de la façon dont cet énorme travail lui fut payé. Cependant la décoration d'une deuxième salle, dans laquelle il devait peindre la vie de Henri IV, lui fut commandée, alors que le cardinal de Richelieu aurait désiré que le travail fût confié au cavalier d'Arpin. Mais le retard dans l'achèvement des bâtiments, puis les épreuves de la reine mère ne permirent pas à Rubens de pousser le travail au-delà de quelques esquisses. Rubens avait perdu sa fille Clara en 1623. Au cours de son séjour à Paris en 1625, Rubens avait fait la connaissance du duc de Buckingham, dont il exécuta le portrait. L'année suivante, il vendait au favori de Charles Ier une partie de sa collection de statues, peintures de maîtres et autres œuvres d'art. Le 20 juin 1626, Isabelle Brant mourut.

En 1628, l'infante Isabelle qui, depuis la mort de l'archiduc Albert, gouvernait les Pays-Bas, envoya Rubens en mission près du roi d'Espagne en vue d'amener un rapprochement entre les cours de Londres et de Madrid. On croit que l'idée de cette tentative avait été suggérée tandis que le peintre exécutait le portrait de Buckingham. Rubens ne fut pas moins bien reçu que lors de son premier voyage à Madrid. Il exécuta de nombreux travaux, notamment le portrait de Philippe IV et plusieurs copies d'après Titien. Ses rapports avec Vélasquez furent de la plus grande cordialité. Enfin ses efforts furent couronnés de succès. Nommé secrétaire du conseil privé des Pays-Bas, il quitta Madrid le 28 avril 1629, chargé par le comte d'Olivarès d'une mission près du roi d'Angleterre. Il était à Paris le 10 mai, passait par Bruxelles et Anvers et arrivait à Londres le 5 juin. Il y reçut avec de grands honneurs. Ses négociations durèrent neuf mois et il établit les bases de l'accord entre les deux royaumes. Entre temps, il peignit notamment un plafond à Whitehall représentant *La Paix et la Guerre*. En récompense de ses services, Rubens fut créé chevalier par Charles Ier, le 21 février 1630. Il quitta Londres trois jours plus tard. Le 3 décembre de la même année 1630, Rubens épousait en secondes noces Hélène Fourment, sœur du beau-frère de sa propre première femme. L'épouse n'avait que seize ans alors que Rubens avait dépassé sa cinquante-troisième année. Cinq enfants devaient naître de ce second mariage : Clara Johanna née le 18 janvier 1632 ; Franz le 12 juillet 1633 ; Isabella Helena, le 3 mars 1635 ; Petrus Paulus, le 1er mars 1637 ; Constantia Albertina, le 3 février 1641, huit mois après la mort de son père. En 1633 l'infante lui confia une nouvelle mission, cette fois près des États généraux de Hollande, mais Rubens n'y fut pas aussi heureux. Sa santé s'était altérée et il souffrait de la goutte. En 1635, le besoin d'une existence moins agitée lui fit acheter le château de Steen, entre Vilvorde et Malines. Il y passait les mois d'été. C'est là qu'il peint les paysages de la fin de sa carrière : *Paysage au soleil couchant avec charrette* entre 1630 et 1638 (Rotterdam, Boymans-Van Beuningen). Au terme de cette même année 1635, Rubens fournit les dessins pour la décoration d'Anvers à l'occasion de l'entrée du nouveau gouverneur

des Pays-Bas, l'archiduc Ferdinand. Ces dessins seront gravés et publiés par Gevaertius en 1642. En 1636 Rubens était nommé peintre de la Cour du nouveau gouverneur. En 1637, il peignit *Hélène Fourment et ses deux enfants* (Louvre), l'une de ses peintures intimes dont la résonance se prolongera jusqu'à Renoir. La même année, il montrait encore tout le brio de sa technique dans *La Chute des Titans* (Bruxelles, Musées royaux) ; tandis qu'en 1639, à la veille de sa mort, avec *Les Trois Grâces* (Madrid, Prado) il célébrait toujours ses nudités flamandes, grassouillettes et blondes.

Si Rubens lui-même était apparu à la fin du XVIe siècle comme un phénomène inattendu, sans précurseurs, son influence fut au contraire considérable, notamment à travers ses principaux élèves, collaborateurs, et imitateurs : Anton Van Dyck, Justus Van Egmard, Theodor Van Thulden, Abraham Van Diepenbeck, Pieter Van Mol, Cornelius Schut, Jan Van Hœck, Simon de Vos, Francis Wouters, David Teniers l'Ancien, David Teniers le Jeune, Frans Snyders, Jan Wildens, Lucas Van Uden, Josse Momper, Gerard Segers ou Zéghers, Gaspard de Crayer, Jacob Jordaens, Jan Breughel, Paul de Vos, Jan Van den Bergh, Mathys Van den Bergh, Gonzales Coques, Job Cossiers, Deodat Delmont, le sculpteur Lucas Faydherbe, Lucas Franchois II, Jacob Peter Gonvoi, Samuel Hoffmann, Nicolas Van den Horst, Jacob Warmans, Daniel Mytens, Willem Pauweels, Erasmus Quillimus II, le graveur Nicolaes Rickmans, Antoine Sallaert, le peintre-graveur Pieter Soutman, Jan Thomas Van Yperen, Victor Walvoet.

Rubens mourut laissant une considérable fortune. Son fils aîné, Albert, hérita de sa bibliothèque et lui succéda dans l'emploi de secrétaire du Conseil privé des Pays-Bas. Sa collection de pierres précieuses, de médaillons échut également au fils aîné. Ses peintures furent vendues et le catalogue en fut dressé sous la direction de Frans Snyders, Jan Wildens et Jacques Mœremans. Indépendamment de son énorme œuvre peint et dessiné, on doit aussi à Rubens quelques eaux-fortes, des ornements pour la bijouterie et pour les librairies. Il exécuta aussi de nombreux modèles de tapisseries. La Commission anversoise, chargée de réunir l'œuvre de Rubens en gravure et photographie rassembla 2 253 pièces, non compris 484 dessins, et il est probable que ce chiffre a été augmenté depuis. À partir de 1967, un nouvel inventaire a été effectué, sous le titre de *Corpus Rubenianum* par Ludwig Burchard.

L'importance de ses missions diplomatiques, longues, éloignées, accaparantes, ne devait guère lui laisser de temps pour peindre, alors que, pourtant, l'œuvre est immense. Rubens avait réuni dans son atelier d'excellents élèves et collaborateurs. D'après les dessins ou les esquisses du maître, les uns et les autres exécutaient des tableaux auxquels Rubens donnait la dernière touche. Il vendait ces peintures sans rien dissimuler de leur origine, spécifiant bien à ses clients qu'elles étaient d'un prix beaucoup moins élevé que celles entièrement exécutées de sa main. Ces diverses conditions expliquent les inégalités dans l'ensemble de l'œuvre, mais n'en minimisent pas l'inexplicable étendue ni l'importance dans l'histoire de la peinture. Le génie de Rubens s'est exprimé sous des aspects divers, l'aspect héroïque devant trouver un écho jusque chez Delacroix, l'aspect charnel chez Renoir. Dans les portraits de commande, pour Rubens comme pour tous autres, le genre comportant ses contingences, les résultats leur sont soumis, ainsi qu'à l'humeur du moment de l'artiste. Quant aux peintures de grands formats, des chefs-d'œuvre irréfutables, dont *La Descente de Croix* d'Anvers, ou les vingt et un tableaux de la suite de *La Destinée de Marie de Médicis*, s'imposent parmi les innombrables compositions mythologiques ou de chasses aux fauves qui couvrent les murs des musées du monde entier et que sauvent aux yeux du public l'habileté et la science. Toutefois, partie intégrante de ces compositions monumentales, comme ce sera le cas chez Delacroix, leurs esquisses, entièrement de la main de Rubens, telle l'esquisse de *La Chute des Anges* (Munich), osent des audaces, prouvent une liberté que l'on ne retrouve pas dans les réalisations finales plus policées. Enfin, toute une partie de l'œuvre, des peintures de dimensions modestes, concerne sa vie personnelle, portraits et éventuellement nus privés (*La petite fourrure*, Vienne) qui sont entièrement de sa main ; la maîtrise totale du dessin et de la composition, la technique picturale éblouissante, la sensualité de l'émotion et éclatent pour confirmer la présence d'une personnalité totalement singulière dans l'histoire de la peinture à l'aube du XVIIe siècle.

■ E. Bénézit, J. Busse

PPR

[signatures/monograms:]

P P R·634 f P P RVBINS.

P P RVBENS F 1613 P·P·RVBENS·F 1614 P.P.R

P·RVBENS·F·
1·6·1·4

Pe PA·RVBENS.Fe
A 1625

Bibliogr. : R. de Piles : *La vie de Rubens*, Paris, 1681 – J.-F.-M. Michel : *Histoire de la vie de P.-P. Rubens*, Bruxelles, 1771 – Max Rooses : *L'œuvre de P.-P. Rubens*, Anvers, 1886-1892, traduction française chez Flammarion, Paris, s. d. – Louis Hourticq : *Rubens*, Hachette, Paris, 1924 – Charles Sterling : *La peinture flamande, Rubens et son temps*, Morancé, Paris, 1936 – G. Glueck : *Die Landschaften von Peter Paul Rubens*, Vienne, 1945 – F. Boucher : *Rubens*, Nlles Édit. Franç., Paris, 1965 – Pierre Cabanne : *Rubens*, Somogy, Paris, 1966 – E. Micheletti : *Rubens*, Larousse, Paris, 1966 – Ludwig Burchard : *Corpus Rubenianum*, Londres et New York, 1967... – J. Thuillier, J. Foucart : *Rubens. La Galerie Médicis au Palais du Luxembourg*, Laffont, Paris, 1969 – R. L. Delevoy : *Rubens*, Skira, Genève, 1972 – Julius S. Held : *The oil sketches of Peter Paul Rubens*, Princetown – Max Rooses : *L'Œuvre de P. P. Rubens. Histoire et description de ses tableaux et dessins*, cinq vol., Davaco, Soest Holland, 1977 – Peter C. Sutton : *The Age of Rubens*, Abrams, Londres, 1993.

Musées : Aix : *Portrait d'homme – Portrait de femme – Hercule étouffant Antée, esquisse, grisaille –* Aix-la-Chapelle : *Chute des condamnés – Couronnement de la Vierge – Portrait de Philippe IV d'Espagne – Loth et ses filles – Crucifixion –* Ajaccio : *Saint Famille – La reine Thomirys –* Amsterdam : *Noli me tangere – Publicus Cornelius Scipio Africanus Major – Cimon et Pera – Hélène Fourment – Anne d'Autriche – Étude –* Angers : *Erichtonius enfant confié aux filles de Cécrops – Rébecca à la fontaine – Silène ivre –* Angoulême : *Voyage de Marie de Médicis aux Ponts-de-Cé –* Anvers : *Christ entre deux larrons, dit le Coup de lance – Adoration des mages – Sainte Thérèse délivrant Bernardin de Mendoza du purgatoire – Le Christ à la Paille, La Vierge et l'enfant Jésus, Le Sauveur, Saint Jean l'Évangéliste et la Vierge, revers, grisaille, triptyque – Communion de saint François – Éducation de la Vierge – Incrédulité de saint Thomas, Nicolas Rockox, Armoiries de Rockox (revers), Adrienne Rockox, née Perez, Armoiries d'Ad. Perez, triptyque – Vierge au perroquet – Christ en croix – La Trinité – Deux esquisses – Char de triomphe – Le Christ pleuré par saint Jean et les saintes femmes – Kasper Gavartuis, secrétaire communal de la ville d'Anvers – Baptême du Christ – Un noble – Vénus frigida –* Anvers (Cathédrale) : *Descente de croix –* Augsbourg : *Scène de chasse –* Avranches : *Décollation de saint Jean Baptiste –* Bayonne (Mus. Bonnat) : *Triomphe de Vénus – Esquisse de l'entrée triomphale de Henri IV à Paris – Esquisse pour Henri IV à la bataille d'Ivry – Salomé et Hérode – La communion du guerrier mourant – Sujet mythologique – Le prophète Élie dans le désert d'Horeb reçoit d'un ange du pain et de l'eau – Les Israélites recueillant la manne – Esquisse pour un triomphe – Bellérophon monté sur Pégase transperce de sa lance la Chimère – Érection de la Sainte Croix –* Beaufort : *Portrait de l'infante Claire Isabelle Eugénie – L'enlèvement d'Hippodamie – La Kermesse –* Berlin : *Couronnement de la Vierge – Isabelle Brant – Conversion de saint Paul – Diane et ses nymphes attaquées par des satyres – Portrait d'enfant – Madeleine repentante – Vénus et Adonis – Diane à la chasse au daim – Neptune et Amphitrite – Bacchanale – Andromède – Paysage avec tour – Paysage avec le naufrage d'Énée – La Vierge, l'Enfant Jésus, saints – Sainte Cécile – Résurrection de Lazare – Persée délivrant Andromède – Mars, Vénus et l'Amour – Fortuna – Prise de Paris par Henri IV – Saint Pierre – Prise de Tunis par Charles Quint – Saint-Sébastien – Le Christ pleuré – La*

Vierge et l'Enfant Jésus – Une esquisse – Berlin (Mus. Nat.) : *Paysage avec un homme au gibet – Paysage avec des vaches et des chasseurs de canards – Portraits de Jan Van Ghindertalen – La mort d'Achille – Trois cavaliers –* Besançon : *Deux figures allégoriques – Hercule et le lion – Nymphes surprises par un berger –* Bordeaux : *Martyre de saint Georges – Martyre de saint Just – Bacchus et Ariane – Villageois dansant dans la campagne – Christ en croix –* Boston : *Thomas Howard comte d'Arundel – Le mariage de sainte Catherine –* Boston (Isabella Stewart Gardner Mus.) : *Portrait de Thomas Howard, comte d'Arundel –* Bruxelles : *La montée au calvaire – Martyre de saint Liévin, esquisse – Saint François protégeant le monde – Adoration des mages – Assomption – Couronnement de la Vierge – Pietà – La femme adultère – Vénus dans la forge de Vulcain – Portrait posthume de l'archiduc Albert souverain des Pays-Bas – L'archiduchesse Isabelle, souveraine des Pays-Bas – Archiduc Ernest, gouverneur des Pays-Bas – Le seigneur de Cordes – Jacqueline Van Caestre – Théophraste Paracelse – Quatre têtes de nègres, études – Vierge au myosotis, avec Brueghel – La Sagesse victorieuse de la Guerre et de la Discorde sous le gouvernement de Jacques I^{er} d'Angleterre – Jésus instruisant Nicodème – Le massacre des innocents – Paysage avec la chasse d'Atalante – Esquisses – Martyre de sainte Ursule – Mercure et Argus – Enlèvement d'Hippodaure par les Centaures – La chute des Titans 1637 –* Budapest : *Mucius Scœvola – Sainte Famille – Méléagre et Atalante – Portrait d'homme – Étude de tête – Esquisse pour le Jugement dernier –* Caen : *Assomption – Portrait de Nicolas Rockox – Portrait d'un homme décoré de l'ordre de la Jarretière – Esquisse – Le chapeau de paille – Melchisedech offrant le pain et le vin à Abraham –* Calais : *Jugement de Pâris –* Châlons-sur-Marne : *La décollation de saint Jean Baptiste – Les pestiférés, deux esquisses sur bois –* Cologne : *Junon et Argus – Sainte Famille – Stigmatisation de saint François –* Compiègne (Palais) : *Diane revenant de la chasse –* Copenhague : *Jugement de Salomon – Matthaus Jrsseluis – François I^{er} de Toscane – Jeanne d'Autriche, sa femme –* Coutances : *Combat de lions et de chiens –* Darmstadt : *Diane et ses nymphes –* Detroit : *Portrait de Philippe, frère de Charles IV – La rencontre de David et d'Abigaïl – Saint Michel –* Dijon : *La Vierge présentant l'Enfant Jésus à saint François d'Assise – L'entrée de Jésus-Christ à Jérusalem – Jésus lavant les pieds des apôtres – Ganymède enlevé par l'aigle – Isabelle Brant –* Douai : *Les vendanges – Héro et Léandre – Saint Jérôme – Le héros des vertus couronné par la déesse des victoires – Hercule ivre – Jeune fille et Satyre – La vieille au brasier – Portrait d'homme – Chasse au sanglier – Diane au retour de la chasse – Jugement de Pâris – Mercure surprenant Argus – Vieil évêque – Femme blonde – Quos Ego – Bethsabée – Saint François de Paule – Une esquisse –* Dublin : *Vision de saint Ignace, esquisse – Saint François recevant les stigmates – Saint Dominique – Le Christ chez Marthe et Marie –* Dulwich : *Les trois Grâces – Portrait d'Hélène Fourment – Trois femmes avec une corne d'abondance – Vénus, Mars et Cupidon – Portrait d'un jeune homme – Sainte Barbe – Paysage, le soir – La Vierge et l'Enfant – Sainte Madeleine au désert –* Dunkerque : *Saint François à genoux – Mariage de la Vierge – Réconciliation de Jacob et d'Esaü –* Düsseldorf : *Assomption – La Fère : Le jardin des Muses –* Florence (Gal. Nat.) : *Henry IV à Ivry – Entrée de Henri IV à Paris – Hélène Fourment – Isabelle Brant – Bacchante – Deux portraits de l'artiste – Hercule entre le Vice et la Vertu – Vénus et Adonis – Les trois Grâces, et Vieux Silène et Satyres, esquisse –* Florence (Palais Pitti) : *Ulysse dans l'île des Phéniciens, paysage – Retour des champs – L'artiste, son frère et les philosophes Lipse et Grotius – Les suites de la guerre – Saint François en prière – Sainte famille, deux fois – Nymphes et Satyres – Le duc de Buckingham –* Francfort-sur-le-Main : *Le roi David – Deux esquisses –* Gênes : *L'artiste et sa femme – Portrait d'un magistrat –* Genève (Mus. Ariana) : *Frédéric de Nassau à cheval –* Genève (Mus. Rath) : *Nymphes endormies et Satyres –* Glasgow : *La Nature ornée par les Grâces – Chasse au sanglier – Le Christ enfant et saint Jean, contesté – Combat de Thésée avec les Amazones – Portrait de dame, contesté – Portrait d'homme –* Grenoble : *Saint Grégoire entouré de saints – Tête de vieillard – La Vierge et l'Enfant – Vierge vénérée par les anges et les saints –* Hanovre : *Le centaure Nessus enlevant Déjanire –* La Haye : *Hélène Fourment – Michel Ophovius – Isabelle Brant – Tête d'homme –* Karlsruhe : *La famille – Hercule ivre conduit par des Satyres et des Bacchantes – Vénus, l'Amour, Bacchus et Cérès – Jupiter et Callisto – Fuite en Égypte – Méléagre remet la tête d'Atalante au sanglier de Calydon – Portrait de jeune*

homme – *La fillette au miroir* – *Le triomphe du vainqueur, allégorie* – *Nicolas de Respaigne en costume oriental* – *Diane et ses nymphes surprises par les Satyres* – *Saint François* – *La Vierge et les pêcheurs* – *Jupiter et Callisto* – LILLE (Mus. des beaux-arts) : *Descente de Croix* – *Mort de Marie-Madeleine* – *Saint François et la Vierge* – *Saint Bonaventure* – *Saint François en extase* – *L'Abondance* – *La Providence* – *Esquisse* – LILLE (Mus. des Beaux-Art) : *Descente de croix 1616-1617* – *L'Extase de Marie-Madeleine* – LONDRES : *Une des filles de l'artiste, esquisse* – *Paix et guerre* – *Apothéose de Guillaume le Taciturne* – *La pêche miraculeuse* – *Chute des damnés* – *Désolation de saint Paul* – *Descente du Saint-Esprit* – *La crucifixion* – *Portrait d'un enfant* – *Hélène Fourment* – *Naissance de Vénus* – *Diane et Endymion* – *Paysage avec un berger* – *L'archiduc Albert* – *Enlèvement des Sabines* – *Conversion de saint Bavon* – *Le serpent d'airain* – *Paysage d'automne avec vue du château de Stain* – *Sainte Famille, saint Georges et autres saints* – *Paysage, coucher de soleil* – *Jugement de Pâris* – *Triomphe de Jules César* – *Les horreurs de la guerre* – *Suzanne Fourment (le Chapeau de paille)* – *Triomphe de Silène* – *Portrait de dame* – *Une esquisse* – *Quatre études* – LONDRES (coll. Wallace) : *Isabelle Brant* – *L'arc-en-ciel, paysage* – *Jésus crucifié* – *Sainte Famille, sainte Élisabeth et saint Jean Baptiste* – *Reniement de saint Pierre* – *Quatre esquisses* – *Le mariage d'Henri IV et de Marie de Médicis* – *La naissance d'Henri IV* – *L'entrée triomphale d'Henri IV à Paris* – *La défaite et la mort de Maxence* – LYON : *Saint François, saint Dominique et plusieurs autres saints préservant le monde de la colère du Christ* – *Adoration des mages* – MADRID (Mus. du Prado) : *La comtesse Gavia* – *Jugement de Salomon* – *Moïse et le serpent d'airain* – *Adoration des rois* – *Sainte famille, trois fois* – *Pietà* – *Le Christ ressuscité et les disciples d'Emmaüs* – *Saint Georges à cheval luttant contre le dragon* – *Acte religieux de Rodolphe de Habsbourg, fondateur de l'Empire* – *Saint Pierre, apôtre* – *Saint Jean l'Évangéliste* – *Saint Jacques le Majeur* – *Saint André* – *Saint Philippe* – *Saint Thomas* – *Saint Barthélémy* – *Saint Mathieu* – *Saint Mathias* – *Saint Simon* – *Saint Judas Taddée* – *Saint Paul* – *Centaures et Lapithes* – *Enlèvement de Proserpine* – *Le banquet de Terto* – *Achille découvert par Ulysse* – *Atalante et Méléagre* – *Andromède et Persée* – *Cérès et Pomone* – *Nymphes de Diane surprises par des Satyres* – *Nymphes et Satyres près d'un ruisseau* – *Orphée et Eurydice* – *Junon formant la Voie lactée* – *Jugement de Pâris* – *Les trois Grâces 1639* – *Diane et Callisto* – *Cérès et Pan, avec Snyders* – *Mercure et Argus* – *La Fortune* – *Flore, avec Brueghel* – *Vulcain* – *Mercure* – *Saturne dévorant un de ses fils* – *Ganymède enlevé par Jupiter* – *Héraclite pleurant* – *Démocrite riant* – *Archimède méditant* – *L'archiduc Albert dans un paysage de Brueghel* – *L'infante Isabelle dans un paysage de Brueghel* – *Marie de Médicis* – *Portrait équestre de Philippe II* – *Ferdinand d'Autriche* – *Thomas Morus, grand chancelier d'Angleterre* – *Portrait d'une princesse française* – *Le jardin d'Amour* – *Danse de villageois* – *Adam et Ève* – *Enlèvement d'Europe*, copie du Titien – *Tête de vieillard* – *Les docteurs de l'Église avec saint Thomas et sainte Claire* – *La dîme* – *Triomphes de la Vérité, de l'Église catholique, de la Charité, de l'Eucharistie* – *La loi du Christ triomphant du paganisme* – *Les quatre évangélistes* – *Esquisses pour la décoration de la Torre de la Parada* – LE MANS : *Portrait d'homme* – MELBOURNE (Nat. Gal. of Victoria) : *Descente de croix* – MILAN (Mus. Brera) : *Cénacle* – MONTAUBAN : *Le penseur* – MONTPELLIER : *Martyre d'une sainte* – *Christ en croix* – *Paysage* – *Épisode d'une guerre de religion* – *Le peintre François Franck (Rubens ou Van Dyck)* – MOREZ : *Saint Paul sur le chemin de Damas* – MOSCOU (Mus. Roumianzeff) : *Mucius Scævola* – *Le lion et l'ours vaincus par Samson* – *Trois baigneuses* – *Résurrection du Christ* – *Enlèvement* – *Scène fantastique* – MUNICH : *Grand Jugement dernier* – *Silvie et Aminte* – *Hercule et Déjanire* – *Christ bénissant* – *Sainte Madeleine* – *La Vierge et l'Enfant* – *Saint Louis de Gonzague* – *Sainte Famille au berceau* – *Mort de Sénèque* – *Victoire de la Vertu sur l'Ivresse et la Volupté* – *Martyre de saint Laurent* – *Enlèvement des filles de Leucippe par Castor et Pollux 1616* – *La couronne de fruits* – *La couronne de fleurs* – *Diane endormie* – *Repos de Diane après la chasse* – *Défaite de Sanhérib* – *Conversion de saint Paul* – *Chasse au lion* – *Le Christ dans les nuages, la Vierge, saints* – *Chute des anges* – *Chute des réprouvés en enfer* – *Le petit jugement dernier* – *La femme de l'Apocalypse* – *Nativité* – *Le Saint Esprit et les apôtres* – *Bataille des Amazones* – *Deux satyres* – *Samson prisonnier* – *Suzanne et les vieillards* – *Le Christ et les pêcheurs repentants* – *Le Christ, Pierre et Jean* – *Christ en croix* – *La Trinité* – *Les apôtres Pierre et Paul* – *Réconciliation des Romains et des Sabins*

– *Silène ivre* – *Guerre et paix* – *Mars, allégorie* – *Meurtre des enfants de Bethléem* – *Mise au tombeau* – *Berger et jeune femme* – *Troupeau de vaches au pâturage* – *Paysage avec arc-en-ciel* – *Saint Christophe portant l'Enfant Jésus* – *Saint François de Paule et les pestiférés* – *Éducation de Marie de Médicis* – *Henri IV recevant le portrait de Marie de Médicis* – *Mariage de Marie de Médicis* – *Réception de la reine, nouvellement mariée, au port de Marseille* – *Couronnement de Marie de Médicis en 1610* – *Henri IV donnant la régence à sa femme* – *Adoration d'Henri IV* – *Voyage de Marie de Médicis aux Ponts-de-Cé* – *Règne de Marie de Médicis* – *Alliance de famille entre la France et l'Espagne* – *Allégorie sur le règne de Marie de Médicis* – *Majorité de Louis XIII* – *Marie de Médicis emprisonnée à Blois par ordre de son fils* – *Marie de Médicis en fuite* – *Conclusion de la paix après la réconciliation de Louis XIII avec sa mère* – *Rencontre de Louis XIII et de sa mère* – *Obsèques de Décius Mus* – *Chasse au sanglier, chasseurs et chiens* – *L'artiste et sa femme Isabelle Brant* – *L'avocat Philippe Rubens, frère de l'artiste* – *Thomas Howard Arundell et sa femme* – *Portrait d'homme* – *Jeune homme avec un béret noir* – *Philippe II* – *Elisabeth de Bourbon* – *Ferdinand d'Espagne à cheval* – *L'Infant don Ferdinand, cardinal* – *Un moine franciscain* – *Vieille femme avec un voile noir* – *Jeune fille blonde* – *Quatre portraits d'Hélène Fourment* – *Promenade au jardin* – *Jan Brant, beau-père de Rubens* – *Le docteur Van Thulden* – *Chasse à l'hippopotame* – *Jésus Transfiguration* – *Jésus marchant sur les eaux* – *Jonas jeté à la mer* – NAPLES : *Portrait présumé d'Hélène Fourment* – *Triomphe d'un guerrier ou des Macchabées* – *Fuite en Égypte, esquisse* – *Berger et bergère, esquisse* – *Tête de moine, esquisse* – NARBONNE : *Jésus chez Marthe et Marie, avec Snyders* – *Conclusion de la paix, avec Snyders* – NEW YORK (Metropolitan Mus.) : *Loup et chien* – *Retour de la Sainte Famille d'Égypte* – *La Sainte Famille* – *Vénus et Adonis* – *Portrait d'homme, deux fois* – *Portrait d'un vieillard* – *Sainte Thérèse priant pour les âmes du purgatoire* – NICE : *Saint Georges combattant le dragon* – *Thétys recevant de Vulcain des armes pour Achille* – *Achille vainqueur d'Hector*, pour une tapisserie des Gobelins – PARIS (Mus. du Louvre) : *Fuite de Loth* – *Le prophète Élie dans le désert* – *Adoration des mages* – *La Vierge entourée des saints Innnocents* – *La Vierge, l'Enfant Jésus et un ange au milieu d'une guirlande de fleurs* – *Fuite en Égypte* – *Résurrection de Lazare* – *Christ en croix* – *Triomphe de la religion* – *Thomiris, reine des Scythes, fait plonger la tête de Cyrus dans un vase rempli de sang* – *François de Médicis, grand-duc de Toscane, père de Marie de Médicis* – *Jeanne d'Autriche mère de Marie de Médicis* – *Marie de Médicis sous les traits de Bellone* – *Marie de Médicis* – *Triomphe de la Vérité et les Parques filant la destinée de Marie de Médicis* – *Baron Henri de Vicq, ambassadeur des Pays-Bas, à la Cour de France* – *Élisabeth de France* – *Hélène Fourment et ses enfants 1637* – *Une dame de la famille Boonen* – *Kermesse* – *Tournoi près des fossés d'un château* – *Trois paysages* – *Sacrifice d'Abraham* – *Melchisédech et Abraham* – *L'Élévation en croix* – *Couronnement de la Vierge* – *Philippe*nen reconnu par une vieille femme – *Job tourmenté par les démons* – *La paix et la guerre*, étude pour le plafond de Whitehall à Londres – *Tête d'étude pour un saint Jean* – *Buste de vieillard* – *Portrait présumé de Suzanne Fourment* – *Ixion trompé par Junon* – *Tête d'étude pour la figure de saint Georges* – *Génie volant et couronnant la Religion* – *L'élévation en croix* – *Paysage avec les ruines du Mont Palatin* – *Portrait d'Anne d'Autriche, reine de France* – Peintures exécutées de 1621 à 1625 pour la Galerie Médicis au palais du Luxembourg : *La destinée de Marie de Médicis* – *Naissance de Marie de Médicis* – *Éducation de Marie de Médicis* – *Henri IV reçoit le portrait de Marie de Médicis* – *Mariage de Marie de Médicis* – *Débarquement de Marie de Médicis à Marseille* – *Mariage d'Henri IV et de Marie de Médicis à Lyon* – *Naissance de Louis XIII* – *Henri IV part pour la guerre d'Allemagne et confère la régence à Marie de Médicis* – *Couronnement de Marie de Médicis* – *Apothéose d'Henri IV, régence de Marie de Médicis* – *Gouvernement de Marie de Médicis* – *Voyage de Marie de Médicis aux Ponts-de-Cé* – *Échange des deux princesses sur la rivière d'Hendaye le 9 novembre 1615* – *Félicité de la Régence* – *Majorité de Louis XIII* – *La reine s'enfuit du château de Blois, 21 au 22 février 1619* – *Réconciliation de Marie de Médicis avec son fils* – *Conclusion de la paix* – *Entrevue de Marie de Médicis et de son fils* – *Triomphe de la Vérité* – PARIS (Mus. Jacquemart-André) : *Hercule étouffant le lion de Némée* – PAU (Mus. des Beaux-Arts) : *Achille vainqueur d'Hector 1630* – PORTO : *Paysanne et paysan allant au marché, avec volailles et fruits* – *Méléagre et Atalante* – PRAGUE :

Martyre de saint Thomas et de saint Augustin – Le Puy-en-Velay : Adonis partant pour la chasse, paysage de Breughel – Rennes : Chasse au tigre et au lion, avec Snyders – Rennes (Mus. des Beaux-Arts) : La Chasse au tigre – Rome (Gal. Nat.) : Saint Sébastien – Rome (Borghèse) : Persée : Mise au tombeau – Visitation de sainte Élisabeth – Rome (Colonna) : Assomption – Jacob et sa famille prenant congé d'Esaü – Rome (gal. Doria Pamphili) : Un religieux franciscain – Portrait de vieillard – Rotterdam : Toussaint – Rotterdam (Mus. Boymans Van Beuningen) : Paysage au soleil couchant avec charrette 1630-38 – L'histoire d'Achille – Portrait d'un moine – Les trois Croix – Le couronnement de la Vierge – Minerve et Mars – Le bain de Diane – Rouen : Moïse sauvé des eaux – Saint-Pétersbourg (Mus. de l'Ermitage) : Abraham renvoyant Agar – Adoration des mages – Vierge et Enfant Jésus, deux fois – La Vierge offrant un rosaire à saint Dominique et aux autres saints – Jésus chez Simon le Pharisien – Descente de croix – Couronnement de la Vierge – Vénus et Adonis – Bacchus – Bacchanale – Persée et Andromède – Alliance de l'Eau avec la Terre, avec Wildens – Cinq statues de souverains de la maison de Habsbourg – Philippe IV d'Espagne – Élisabeth de France, reine d'Espagne – Isabelle Brant – Suzanne Fourment et sa fille Catherine – Hélène Fourment – Dame âgée – Cavalier – Portrait de dame – Moine franciscain – Homme âgé – Homme de guerre – Pastorale – Les voituriers – L'arc-en-ciel – L'amour filial ou Cinon et Para – Jeune femme – Henri IV, roi de France – Vingt-trois esquisses – Deux études – Salford : Bonheur de la Régence – Chasseurs et gibier, avec Snyders – Stockholm : Copies libres d'après le Titien – Sacrifice à Vénus – Bacchante en plein air – Les trois grâces – Suzanne et les vieillards – Esquisses – Strasbourg : Saint François – Salvator Mundi – Deux esquisses – Portrait de femme – Sainte Famille – Tarbes : Christ en croix – Le bourgmestre Nicolas Roskow – Dernière communion de saint François d'Assise – Descente de Croix – Christ en croix – Adoration des Mages – Assomption de la Vierge, copies – Toulouse : Le Christ entre les deux larrons – Thomyris fait plonger la tête de Cyrus dans un vase rempli de sang – Tours : Mars couronné par la Victoire – Ex-voto – Vaduz (Liechtenstein) : Histoire de la mort de Decius – Triomphe à Rome – Assomption – Erechtonius et la fille de Cécrops – Les deux fils de Rubens – La toilette de Vénus – Ajax et Cassandre – Valence : Élévation de la croix – Valenciennes : Extase de saint François d'Assise – Prédication de saint Étienne – Lapidation de saint Étienne – Saint Étienne mis au tombeau – Annonciation – Descente de croix – Charge de cavalerie – Martyre de saint Étienne – Vérone (Mus. mun.) : La Sainte Trinité – Vienne : Hélène Fourment (la petite pelisse ?) – Tête de Vénus, allégorie – Maximilien Ier – Madeleine repentante – Tableau votif pour la confrérie de saint Ildefonse – Héros couronné par Bellone – Cinq portraits de vieillards – Christ pleuré – Le petit Jésus, saint Jean et deux enfants – Charles le Téméraire – Annonciation – Cinion et Iphigénie – Une Vénitienne, d'après le Titien – Isabelle d'Este, d'après le Titien – Tête de Méduse, animaux de Snyders – Saint Gérôme cardinal – Ferdinand, roi de Hongrie – Saint Ambroise refuse l'entrée de l'église à Théodose – Le cardinal infant Ferdinand – L'homme en vêtements de fourrures – Étude de paysage – Portrait d'homme – Les quatre parties du monde – Chasse au sanglier, Atalante et Méléagre – L'artiste – Saint François-Xavier – Assomption – Deux esquisses – Saint Ignace de Loyola – Le sauveur mort – Roi Ferdinand de Hongrie – Saint Pépin, duc de Brabant, et sa fille sainte Béga – L'ermite et Angélique endormie – Paysage avec tempête et orage – Jupiter et Mercure chez Philémon et Baucis – Sainte Famille – Isabelle d'Espagne – Portrait de femme – Saint André – Vienne (Acad. des Beaux-Arts) : Bacchanale – Circoncision du Christ – Esther devant Assuérus – Les âmes du purgatoire – Le Christ chez Simon le pharisien – Les trois Grâces – Adoration des bergers – Saint Jérôme – Sainte Cécile – Ascension – Les anges adorant une image de la Vierge – Annonciation – Apothéose de Jacob – Tête d'étude d'un vieillard – Borée enlève Oréthie – Christ portant la croix – Vienne (Mus. des Beaux-Arts) : La Sainte Famille sous un pommier – Esquisse pour les miracles de saint Ignace – Déploration du Christ par la Sainte Vierge et saint Jean – La fête de Vénus – Madeleine et Marthe – L'autel d'Ildefonse – L'archiduc Albert – Le parc du château – Couronnement d'un héros par la Victoire – La jeune fille à l'éventail – Charles le Téméraire – Vienne (Mus. Czernin) : Les saintes femmes au tombeau du Christ – Portrait d'homme – Portrait de femme – Vienne (Harrach) : Tête de petite fille – Étude de tête de nègre – Vienne (Schonbrunn-Buckheim) : Faune portant une corbeille de fruits – Étude de paysage – Vire : Samson et le lion – Ypres : Décollation de saint Jean – Deux esquisses.

Ventes Publiques : Amsterdam, 1702 : Jeune fille nourrissant de son lait son père en prison : FRF 1 150 – Paris, 1742 : Sainte Cécile : FRF 10 000 – Paris, 1750 : Atalante prend la hure de sanglier que lui présente Méléagre : FRF 3 000 – Paris, 1756 : Sainte Cécile à son clavier : FRF 20 050 ; Paysage avec des animaux et des figures : FRF 9 905 – Paris, 1770 : L'une des femmes de Rubens, assise : FRF 20 000 – Paris, 1777 : L'adoration des rois : FRF 10 000 ; Une des femmes de Rubens : FRF 18 000 – Paris, 1784 : Une des femmes de Rubens, tenant entre ses jambes un enfant debout : FRF 20 001 – Londres, 1791 : La Nativité : FRF 11 830 – Paris, 1795 : Le Christ chez Marthe et Marie : FRF 22 005 – Paris, 1800 : Scipion rend la fiancée d'Allucius : FRF 21 200 ; Thomyris faisant plonger la tête de Cyrus dans un vase de sang : FRF 31 800 ; Le jugement de Pâris : FRF 53 000 – Londres, 1810 : Pan et Syrinx : FRF 26 250 ; Portrait de Rubens en saint Georges précédé par ses deux femmes : FRF 53 800 – Anvers, 1822 : Portrait dit Le Chapeau de paille : FRF 71 940 – Londres, 1840 : Le jugement de Pâris : FRF 105 000 – Londres, 1846 : La Sainte Famille : FRF 61 950 – Londres, 1853 : Adoration des mages : FRF 30 000 – Paris, 1856 : Perspective avec arc-en-ciel : FRF 113 750 – Londres, 1860 : Intérieur : Portrait de la famille de Balthazar : FRF 187 000 – Paris, 1872 : Apollon et Midas : FRF 40 000 – Bruxelles, 1873 : L'Antiope : FRF 200 000 – Paris, 1881 : Les miracles de saint Benoît : FRF 170 000 – Anvers, 1883 : Vénus : FRF 100 000 – Londres, 1884 : La Sainte Famille avec saint François d'Assise, saint Élisabeth et saint Joseph : FRF 131 250 ; Conversion de Saül : FRF 86 625 – Londres, 1886 : Rubens, sa femme et son enfant, deux pendants : FRF 1 375 000 ; Vénus, Cupidon et Adonis : FRF 189 000 – New York, 17 et 18 mars 1909 : Madone et Enfant Jésus : USD 1 475 – Paris, avr. 1909 : La Sainte Famille : FRF 80 000 – Londres, 19 fév. 1910 : Le roi David et les anciens d'Israël offrant un sacrifice : GBP 924 – Londres, 8 avr. 1911 : Marie de Médicis en Bellone, esquisse : GBP 178 – Londres, 25 et 26 mai 1911 : Loth et sa famille quittent Sodome : GBP 6 825 – Londres, 4-7 mai 1923 : La fuite en Égypte : GBP 2 625 ; La mort d'Hippolyte : GBP 1 102 ; Rencontre du roi de Hongrie et du cardinal-Infant à Nordlingen : GBP 1 102 – Londres, 6 juil. 1923 : Le comte de Werve : GBP 1 575 ; Hélène Fourment : GBP 1 365 – Paris, 2 juin 1924 : Le triomphe du Christ sur la mort et le péché, esquisse : FRF 220 000 ; Le passage du gué : FRF 96 000 ; Portrait du peintre Frans Franken : FRF 125 000 ; Portrait présumé d'Isabelle Brant : FRF 275 000 – Londres, 3 déc. 1924 : Vieux seigneur : GBP 1 180 – Londres, 1er mai 1925 : Rencontre de David et Abigaïl : GBP 126 – Londres, 1er mai 1925 : Tête de vieille femme : GBP 2 100 – Londres, 12 juin 1925 : Sacrifice juif : GBP 714 – Paris, 27 et 28 mai 1926 : Portrait du R. P. Michiel Ophovius : FRF 75 000 ; L'enlèvement d'Hippodamie, esquisse : FRF 110 000 – Londres, 29 juil. 1926 : Portrait de femme : GBP 756 – Londres, 19 nov. 1926 : Prêtre blanc : GBP 420 – Londres, 17 déc. 1926 : La Vierge et l'Enfant : GBP 1 732 – Londres, 6 mai 1927 : Mars : GBP 1 995 – Londres, 27 mai 1927 : Deux hommes en costume romain : GNS 500 ; Têtes de deux patriarches : GNS 270 – Londres, 10 juin 1927 : Groupe familial : GBP 2 940 – Londres, 8 juil. 1927 : Départ de Loth et sa fille hors de Sodome : GBP 2 205 – Londres, 16 déc. 1927 : Homme portant la barbe : GBP 325 – Londres, 24 fév. 1928 : Réconciliation d'Esaü et de Jacob : GBP 1 312 – Londres, 27 avr. 1928 : Esther devant Assuérus : GBP 840 – Londres, 16 mai 1928 : Suzanne Fourment : GBP 2 650 – Londres, 17 et 18 mai 1928 : Hélène Fourment, sanguine : GBP 6 825 ; L'Élévation de la Croix : GBP 5 460 ; Le martyre de saint Paul : GBP 682 – Londres, 8 juin 1928 : Anton Triest, archevêque de Gand : GBP 9 660 – New York, 10 avr. 1929 : Tête de l'un des trois rois mages : USD 4 000 – Londres, 3 mai 1929 : Mercure et Argus : GBP 1 680 – Berlin, 20 sep. 1930 : Schäfer und Hirtin : DEM 3 100 – New York, 22 jan. 1931 : Saint Marc : USD 1 300 ; Saint Luc : USD 1 300 – New York, 4 et 5 fév. 1931 : Le mariage mystique de sainte Catherine : USD 2 100 – New York, 7 et 8 déc. 1933 : Briseis rendue à Achille : USD 2 600 – New York, 18 et 19 avr. 1934 : Cornelis de Vos et une Sibylle : USD 1 225 ; La Victoire couronnant un prince royal : USD 1 900 ; A village brawl, en collaboration avec David Teniers : USD 550 – Londres, 1er juin 1934 : La réconciliation d'Esaü et Jacob : GBP 546 – Genève, 28 août 1934 : La divination de Guillaume d'Orange : CHF 3 000 – Londres, 23 nov. 1934 : Têtes de deux paysans : GBP 1 522 – Paris, 9 juin 1936 : Hygie : FRF 44 000 – Londres, 10-14 juil. 1936 : Paysage, pl. et aquar. : GBP 892 ; Faune assis, pierre noire et sépia : GBP 1 102 ; Trois

études pour une Vénus, pl. : **GBP 672** – Londres, 18 déc. 1936 : *La conversion de Saül* : **GBP 115** – Londres, 16 avr. 1937 : *Retour d'Égypte* : **GBP 304** ; *La princesse Brigida Spinola-Doria* : **GBP 2 835** – Londres, 28 mai 1937 : *L'adoration des mages* : **GBP 1 522** – Munich, 28 oct. 1937 : *Isabelle Brant* : **DEM 18 000** – Bruxelles, 6 déc. 1937 : *Silène ivre* : **BEF 5 000** – Paris, 12 mai 1938 : *Le prophète Élie* : **FRF 44 000** – Londres, 20 mai 1938 : *Femme au bouquet de fleurs* : **GBP 340** – Londres, 31 mars 1939 : *Bataille entre Constantin et Maxence* : **GBP 1 575** ; *Intérieur d'une église* : **GBP 262** – Londres, 9 juin 1939 : *L'Annonciation* : **GBP 1 680** – Londres, 18 déc. 1940 : *Scène mythologique* : **GBP 430** – New York, 17 oct. 1942 : *Isabelle Brant* : **USD 1 300** – Londres, 11 déc. 1942 : *Bataille des Amazones* : **GBP 1 995** – New York, 5 avr. 1944 : *Eleonora de Médicis* : **USD 3 200** – Londres, 9 juin 1944 : *Pieter Pecquius* : **GBP 16 800** – New York, 20 jan. 1945 : *Couronnement de Roxane* : **USD 7 000** – New York, 15 nov. 1945 : *Portrait présumé du fils de l'artiste* : **USD 5 800** ; *David combattant Goliath* : **USD 6 000** – New York, 20 et 21 fév. 1946 : *La Sainte Famille* : **USD 15 000** ; *Portrait de gentilhomme* : **USD 1 900** – Londres, 17 mai 1946 : *La Sainte Famille et sainte Anne* : **GBP 2 520** – Londres, 26 juin 1946 : *La Vierge et l'Enfant, sainte Elisabeth et le petit saint Jean* : **GBP 1 700** – New York, 24 oct. 1946 : *Steer Hunt* : **USD 3 800** – Bruxelles, 30 avr. 1947 : *Le parc de Steen* : **BEF 300 000** ; *Portrait équestre de Philippe II* : **BEF 110 000** – Bruxelles, 30 jan. 1950 : *Le mage d'Éthiopie*, étude pour le tableau « l'Adoration des Mages » de l'église Saint-Jean, à Malines : **BEF 240 000** ; *Buste de femme* : **BEF 50 000** – Paris, 10 fév. 1950 : *L'adoration des bergers*, pl. et lavis. École de P. P. R. : **FRF 14 000** – New York, 2 mars 1950 : *Portrait d'une princesse Médicis* vers 1604-05, peinture : **USD 1 200** – Londres, 26 avr. 1950 : *Portrait d'un Carme* : **GBP 4 000** – Lucerne, 11 juin 1950 : *Chasse au sanglier*, esq. : **CHF 4 500** – Londres, 28 juil. 1950 : *Fête villageoise* : **GBP 800** – Nice, 8 nov. 1950 : *Sainte Famille*, école de P. P. R. : **FRF 30 000** – Londres, 19 jan. 1951 : *La mort d'Hippolyte* : **GBP 682** – Paris, 22 jan. 1951 : *Portrait d'homme en habit noir et collerette*, atelier de P. P. R. : **FRF 200 000** – Paris, 6 mars 1951 : *Scène mythologique*, école de P. P. R. : **FRF 39 000** – Paris, 9 mars 1951 : *Jeune femme chantant*, école de P. P. R. : **FRF 48 000** – Hambourg, 29 mars 1951 : *Portrait de Mme Goubau en buste* 1614-1615, étude pour le tableau de Tours : **DEM 20 500** – Londres, 6 avr. 1951 : *Paysans et chèvres dans un paysage avec château et forêt* : **GBP 1 730** – Londres, 18 avr. 1951 : *Portrait de l'archiduc Albert d'Autriche* : **GBP 1 500** – Paris, 20 avr. 1951 : *La présentation*, atelier de P. P. R. : **FRF 29 000** – Paris, 21 mai 1951 : *L'adoration des bergers*, esquisse (attr.) : **BEF 19 000** – Londres, 23 mai 1951 : *La montée au Calvaire*, grisaille : **GBP 5 000** ; *Un roi maure* 1608-1609, étude pour l'« Adoration des Mages » du Prado : **GBP 1 600** – Paris, 30 mai 1951 : *Étude d'homme blond, vu de face* : **FRF 100 000** – Paris, 14 juin 1951 : *Délassement champêtre*, école de P. P. R. : **FRF 50 000** – Londres, 29 juin 1951 : *Satyre et sa famille dans un paysage boisé* : **GBP 336** ; *La mort d'Abel* : **GBP 315** – Londres, 13 juil. 1951 : *Chasse au cerf* : **GBP 1 995** – Paris, 5 déc. 1951 : *Paysage par temps orageux* : **FRF 6 800 000** – Paris, 7 juin 1955 : *Charité romaine* : **FRF 3 120 000** – New York, 18 avr. 1956 : *Saint Bartholomé* : **USD 3 100** – Londres, 26 juin 1957 : *L'Adoration des Mages* : **GBP 14 000** – Paris, 4 juin 1958 : *La bataille de Constantin et de Maxence* : **FRF 7 000 000** – Londres, 2 juil. 1958 : *La rencontre d'Abraham et de Melchisedech* : **GBP 33 000** – Londres, 24 juin 1959 : *L'Adoration des Mages* : **GBP 275 000** – Londres, 25 nov. 1960 : *Portrait du Docteur Garnisius* : **GBP 11 550** – Paris, 7 mars 1961 : *La mise au tombeau* : **FRF 45 000** – Londres, 17 mai 1961 : *Portrait d'une vieille femme* : **GBP 2 100** – New York, 24 oct. 1962 : *La Sainte Famille* : **USD 75 000** – Londres, 2 juil. 1965 : *Portrait présumé d'Éléonore de Bourbon, princesse de Condé* : **GNS 29 000** – Londres, 25 nov. 1966 : *Le Jugement de Pâris* : **GNS 24 000** – Londres, 21 juin 1968 : *Le mariage de Constantin* : **GNS 49 000** – Londres, 23 déc. 1969 : *L'enlèvement des Sabines* ; *La réconciliation des Romains et des Sabins* : **GBP 350 000** – Londres, 8 déc. 1971 : *Magnanimité de Scipion l'Africain* : **GBP 59 000** – Londres, 8 déc. 1972 : *Autoportrait* : **GNS 130 000** – Londres, 21 mars 1973 : *Minerve et Hercule chassant Mars*, esquisse : **GBP 50 000** – Londres, 11 déc. 1974 : *Saint Ignace de Loyola* : **GBP 140 000** – Amsterdam, 3 mai 1976 : *Christ sur la Croix*, pl. et lav. sur trait de craie noire reh. de blanc (38,7x20,2) : **NLG 90 000** – Londres, 7 juil. 1976 : *Christ sur la croix*, h/pan. (105x76) : **GBP 20 000** – Amsterdam, 21 mars

1977 : *Thomyris présentant la tête de Cyrus*, dess. à l'encre noire et grise reh. de gches blanche et rougeâtre/craie noire (39,3x59,5) : **NLG 92 000** – Cologne, 23 nov. 1977 : *Sainte Cécile*, h/pan. (78,5x58) : **DEM 300 000** – Amsterdam, 29 oct 1979 : *Étude : la Chute des damnés*, craies noire et blanche/pap. gris (32x26,3) : **NLG 115 000** – Londres, 30 mars 1979 : *Neptune et Amphitrite* vers 1617, h/pan. (34,3x74,9) : **GBP 38 000** – Londres, 9 déc. 1982 : *Femme nue et têtes de femme*, craies noire et rouge, trace de craie blanche/pap. brun-gris pâle : **GBP 100 000** – Bruxelles, 28 avr. 1982 : *Portrait de Nicolas Rockox, bourgmestre d'Anvers*, h/bois (38x29) : **BEF 1 000 000** – Londres, 3 juil. 1984 : *Scène de cour de ferme : paysan battant du blé près d'une charrette* vers 1615-1617, craie noire, rouge, bleu, jaune et vert pâle, avec touche de pl. et encre brune/pap. gris pâle (32,2x41,4) : **GBP 700 000** – Londres, 12 déc. 1984 : *La Cène* vers 1632, h/pan., en grisaille (61,5x48,5) : **GBP 340 000** – Londres, 3 avr. 1985 : *Le martyre de sainte Ursule et ses suivantes*, h/pan. (64x49,5) : **GBP 390 000** – Londres, 2 juil. 1986 : *Saint Martin partageant son manteau*, h/pan. (36x48) : **GBP 48 000** – Londres, 6 juil. 1987 : *Étude anatomique : bras gauche*, craie noire, pl. et encre brune (25,6x18,8) : **GBP 40 000** – Londres, 8 juil. 1988 : *Portrait d'un notable portant la barbe et vêtu de noir*, h/pan. (91x74,5) : **GBP 68 200** ; *Hercule, en buste et de profil*, h/pan. (68x52,5) : **GBP 506 000** – Heidelberg, 14 oct. 1988 : *Saint Bernard soutenu par des anges voit l'apparition de la mère de Dieu avec l'enfant Jésus*, h/pan. (44x30,5) : **DEM 1 600** – New York, 11 jan. 1989 : *Portrait d'un homme barbu en buste*, h/pan. (69,7x53,4) : **USD 528 000** – New York, 2 juin 1989 : *Diane chassant*, h/pan. (24x52,5) : **USD 462 000** – Londres, 7 juil. 1989 : *Les larmes de Clytie*, h/pan. (14x13,3) : **GBP 71 500** – Londres, 8 déc. 1989 : *Chasse au cerf dans un forêt au lever du jour*, h/pan. (61,8x90) : **GBP 3 300 000** – Londres, 14 déc. 1990 : *Homme barbu – tête et épaules*, h/pan. (51x38,5) : **GBP 220 000** – Londres, 24 mai 1991 : *Le pêcheur et la paysanne enlacés*, h/pan. (78,5x58,4) : **GBP 198 000** – New York, 31 mai 1991 : *Portrait d'une dame assise de trois quarts, vêtue d'une robe noire brodée d'or avec une fraise*, h/t (123x101,5) : **USD 71 500** – Londres, 5 juil. 1991 : *Portrait de Jan Wildens en buste, vêtu d'un habit noir et d'une fraise*, h/pan. (56x48,3) : **GBP 77 000** – Amsterdam, 25 nov. 1991 : *La Danse de mort*, encre et lav. avec reh. de blanc, album de 44 dessins d'après Hans Holbein II (8,4x10,2 et plus petits) : **NLG 713 000** – Londres, 6 juil. 1992 : *Soldats démolissant un pont*, encre et lav./pap. (39,3x28,4) : **GBP 7 480** – Londres, 11 déc. 1992 : *La Mise au tombeau*, h/t (131x130,2) : **GBP 1 045 000** – New York, 19 mai 1993 : *Tête d'homme barbu*, h/pan. (69,7x53,4) : **USD 354 000** – Paris, 16 déc. 1993 : *Scène de l'histoire romaine*, pl. et encre brune (20x29,2) : **FRF 520 000** – New York, 13 jan. 1994 : *La présentation au temple*, h/pan. en grisaille (61,6x46,7) : **GBP 1 652 500** – Monaco, 20 juin 1994 : *La parabole du vigneron*, craie noire, encre avec reh. de blanc/pap. beige, d'après Andrea del Sarto (26,5x36,5) : **FRF 666 000** – Amsterdam, 15 nov. 1994 : *Deux Figures de dos, étude pour la Chute des damnés*, craies noire et blanche/pap. chamois (32x26,3) : **NLG 57 500** – New York, 12 jan. 1995 : *Portrait du jeune Anthony Van Dyck*, h/pan. (36,2x26) : **USD 882 500** – Londres, 6 déc. 1995 : *Portrait de l'archiduc Albert d'Autriche*, h/pan. de chêne (101x75,4) : **GBP 111 500** – Amsterdam, 11 nov. 1997 : *La Castration d'Uranus*, pl., encre brune et cire avec reh. de blanc et grise (27,6x41,1) : **NLG 44 840** – New York, 30 jan. 1997 : *Le Trophée*, h/pan. (38,1x29,2) : **USD 415 000** – Londres, 2 juil. 1997 : *L'Assomption de la Vierge*, craie noire, pl. et encre brune, lav. brun et gris reh. de gche et h. blanches et grises, encres noire et brun foncé, traits or/quatre feuilles pap., en collaboration avec Paulus Pontius (65,4x42,7) : **GBP 441 500** – Londres, 4 juil. 1997 : *Portrait en buste d'un gentilhomme vêtu d'un costume noir*, h/pan. (59,5x50) : **GBP 78 500** – Londres, 3-4 déc. 1997 : *Tête de jeune guerrier*, h/pan., étude (51x41,5) : **GBP 265 500** ; *Tête d'homme*, h/pan., étude (49,1x37) : **GBP 144 500**.

RUBENS des Batailles. Voir **RUBENS Arnold Frans**

RUBENSTEN ou Riebenstein
Mort vers 1763 à Londres. xviii^e siècle. Britannique.
Peintre de portraits et de natures mortes.
Cet artiste sur lequel on possède peu de renseignements ne paraît pas être né en Angleterre, on sait seulement qu'il y résida plusieurs années et y mourut. Il peignait le portrait et la nature morte, mais son occupation principale, paraît-il, consis-

tait dans l'exécution des draperies dans les œuvres de ses confrères plus renommés. Il fit partie de la Saint Martin's Lane Academy.

RUBERSTEIN Barnet
xxᵉ siècle. Américain.
Peintre de paysages.
VENTES PUBLIQUES : NEW YORK, 21 fév. 1990 : *Vue du 69 Harvey Street à Cambridge (Mass.)* 1982, cr./pap. (57,2x76,3) : USD 2 090.

RUBERT Joaquin Bernardo
Né en 1804 à Valence. xIxᵉ siècle. Espagnol.
Peintre de fleurs.
Élève de l'Académie de Valence. Le Musée de cette ville conserve de lui *Fleurs*.

RUBERT Pedro
xvᵉ siècle. Travaillant de 1402 à 1410. Espagnol.
Peintre.
Il exécuta des peintures dans l'église S. Catalina de Valence.

RUBERTI Domenico. Voir **ROBERTI**

RUBERTI Giovanni Francesco. Voir **RUBERTO**

RUBERTO. Voir aussi **ROBERTO**

RUBERTO Giovanni Francesco ou **Ruberti**, dit **della Grana**
xvᵉ-xvIᵉ siècles. Actif à Mantoue de 1482 à 1526. Italien.
Médailleur.
On cite de lui une médaille portant l'effigie de Gian Francesco II de Gonzague, datée de 1484. Il fut également orfèvre.

RUBEUS. Voir aussi **ROSSI** et **ROSSO**

RUBEUS Bartolomeo ou **Rosso** ou **Brasone** ou **Braxone**
Mort en 1517. xvIᵉ siècle. Actif à Ferrare. Italien.
Peintre.
Fils de Domenico Rubeus. Il travailla pour Lucrèce Borgia et pour la cathédrale de Ferrare.

RUBEUS Domenico ou **Rosso** ou **Brasoni** ou **Brasone**
Mort en 1486. xvᵉ siècle. Actif à Ferrare. Italien.
Peintre.
Élève de Titolivio da Padova. Fils d'un peintre Bartolomeo. C'est sans doute lui qui exécuta des peintures dans le Palais Schifanoia, à Ferrare.

RUBEUS Johann Anton. Voir **ROSSI Giovanni Antonio de'**

RUBEZAK Jan de. Voir **RUBSZAK**

RUBIALES Francesco. Voir **RUVIALE**

RUBIALES Miguel
Né vers 1642 à Madrid. Mort en 1702 à Madrid. xvIIᵉ siècle. Espagnol.
Sculpteur.
Élève de Pedro Alonso de los Rios. Il a sculpté sur bois une *Descente de croix* se trouvant dans l'église Sainte-Croix de Madrid.

RUBIALES Pedro de, appellation erronée. Voir **RUVIALE Francesco**

RUBICANO Cola ou **Nicola** ou **Rabicano** ou **Rapicano** ou **Ribicano**
Né à Amantea (Calabre). Mort en 1488 à Naples. xvᵉ siècle. Italien.
Enlumineur.
Il travailla à la Cour de Naples. La Bibliothèque Nationale de Paris et la Bibliothèque Universitaire de Valence possèdent plusieurs œuvres enluminées par cet artiste.

RUBICANO Nardo
xvᵉ siècle. Actif à la fin du xvᵉ siècle. Italien.
Enlumineur.
Fils et élève de Cola Rubicano. Il travailla comme lui à la Cour de Naples.

RUBIDGE Joseph William
xIxᵉ siècle. Actif à Londres dans la première moitié du xIxᵉ siècle. Britannique.
Portraitiste et miniaturiste.
Il exposa à la Royal Academy de Londres de 1823 à 1824.

RUBIN Albert
Né en 1887 à Sofia. Mort en 1956. xxᵉ siècle. Depuis 1909 actif en France. Bulgare.

Peintre de figures, portraits, paysages, pastelliste.
De 1904 à 1906, il fut élève de l'École des Beaux-Arts de Sofia ; de 1906 à 1909, sous l'autorité du professeur Schatz, il participe à la fondation de l'École Betzalel à Jérusalem ; de 1909 à 1916 à l'École des Beaux-Arts de Paris, il fut élève de l'atelier Fernand Cormon. Exposant du Salon des Artistes Français, il en était sociétaire, en 1950 il y reçut une distinction. Il était membre de plusieurs associations, dont, après la Seconde Guerre mondiale, en tant que membre fondateur, de l'Association des Artistes peintres et sculpteurs juifs de France.
Il a surtout exécuté les portraits de personnalités de son temps.

RUBIN Auguste, le Jeune
Né à Grenoble (Isère). Mort en 1909 à Paris. xIxᵉ siècle. Français.
Sculpteur.
Élève de son frère Hippolyte Rubin. Il débuta au Salon en 1878. On lui doit des bustes.

RUBIN Francesco
xvIIIᵉ siècle. Actif dans la seconde moitié du xvIIIᵉ siècle. Italien.
Peintre.
Élève de l'Académie de Turin et membre de l'Académie Saint-Luc en 1797.

RUBIN Frank
Né en 1918 à Copenhague. xxᵉ siècle. Danois.
Peintre, graveur.
Il a participé en 1993 à l'exposition : *De Bonnard à Baselitz – Dix Ans d'enrichissements du cabinet des estampes 1978-1988* à la Bibliothèque nationale de Paris.
MUSÉES : PARIS (BN) : *Dimanche* 1983, pointe sèche.
VENTES PUBLIQUES : COPENHAGUE, 4 mars 1992 : *Composition* 1948, h/t (39x55) : DKK 4 200.

RUBIN Hippolyte
Né le 10 mai 1830 à Grenoble (Isère). xIxᵉ siècle. Travaillant à Paris. Français.
Sculpteur.
De 1857 à 1868, il figura au Salon de Paris. On lui doit de nombreuses statuettes. On cite de lui le *Buste de Monnier*, pour la Préfecture de l'Isère. Il exécuta également une *Sainte Famille*, bas-relief pour la chapelle de la Grande Chartreuse.

RUBIN Johann Georg
Né en 1679. Mort en 1725. xvIIIᵉ siècle. Actif à Olmütz. Autrichien.
Sculpteur.

RUBIN Reuven
Né en 1883 ou 1893 à Galatz. Mort en 1974 ou 1975 à Tel-Aviv. xxᵉ siècle. Actif depuis 1912 en Israël. Roumain.
Peintre de portraits, paysages, natures mortes, graveur, peintre de cartons de vitraux, peintre de décors de théâtre.
Il étudia à l'académie Betzalel de Jérusalem une année puis en 1913-1914 fréquenta l'école des beaux-arts et l'académie Colarossi à Paris. Il séjourna de nouveau en Roumanie pendant sept ans résidant quelques mois à New York, puis vint s'installer définitivement à Tel-Aviv en 1922. En 1948, il fut nommé ambassadeur d'Israël en Roumanie.
Il participe à des expositions collectives : 1924-1927 Tower of David à Jérusalem ; 1926, 1927 Tel-Aviv ; 1942 Museum of Modern Art de New York ; 1948, 1950, 1952 Biennale de Venise ; 1953 Institute of Contemporary Art de Boston, Carnegie Institute de Pittsburgh, Metropolitan Museum of Art de New York, Albright-Knox Art Galery de Buffalo, Museum of Art de Baltimore et County Museum de Los Angeles ; 1958 Art Council of Great Britain à Londres ; 1960 Musée national d'Art moderne de Paris ; 1965, 1972 musée d'Israel de Jérusalem ; 1965, 1973 musée d'Art moderne d'Haïfa ; 1981 Jewish Museum de New York. Il montre ses œuvres dans des expositions personnelles : 1921 New York ; 1923-1924 Tel-Aviv ; 1929 Tower of David à Jérusalem ; 1933, 1947, 1955 musée de Tel-Aviv ; 1938 musée Bezalel de Jérusalem ; 1941 Los Angeles et San Francisco ; 1942 New York ; 1944 Art Center d'Oklahoma City ; 1957 Londres ; 1966 musée de Tel-Aviv et musée d'Israel de Jerusalem ; 1986 musée d'Art moderne d'Haïfa. Il a obtenu le prix d'Israël en 1973.
Il a publié un album de gravures sur bois *The God-Seekers*, un album de lithographies *Visages d'Israël*, réalisé la mise en scène et les costumes pour *Le Malade imaginaire* de Molière, *The*

73

Deluge de H. Berner, *Jacob's Dream* de R. B. Hoffman, une peinture murale pour le Knesset Building de Jérusalem, des vitraux pour la nouvelle résidence présidentielle de Jérusalem. Il fut remarqué dans les années vingt pour ses scènes pastorales traitées sur le mode naïf, où les figures mythologiques de l'Ancien Testament évoluent dans une Judée éternelle.

BIBLIOGR. : Catalogue de l'exposition : *Rubin*, Musée d'Israël, Jérusalem, 1966 – Plaquette de l'exposition : *Rubin*, Musée d'Art moderne, Haïfa, 1986 – Avram Kampf, in : *L'expérience juive dans l'art du xxᵉ siècle*, Londres, 1990.
VENTES PUBLIQUES : NEW YORK, 22 oct. 1976 : *Paysage d'Israël*, h/t (66x81) : **USD 14 000** – LONDRES, 3 déc. 1976 : *Le Rêve de Jacob*, aquar. et pl. (41,5x30) : **GBP 1 000** – NEW YORK, 21 oct. 1977 : *Scène de verger* 1958, h/t (50x65,5) : **USD 13 000** – NEW YORK, 8 nov 1979 : *Le joueur de fluteau*, pl. (32,4x24) : **USD 1 000** – NEW YORK, 18 oct 1979 : *Chevaux*, techn. mixte/pap. (66x50,5) : **USD 4 000** – NEW YORK, 8 nov 1979 : *Nature morte à la fenêtre vers 1960*, h/t (92x72,5) : **USD 30 000** – LONDRES, 1ᵉʳ juil. 1981 : *Trois Personnages* 1923, h/t (84x69,2) : **GBP 12 000** – NEW YORK, 4 nov. 1982 : *Paysage de Galilée* 1930, aquar. et gche : **USD 6 000** – NEW YORK, 15 déc. 1983 : *Chevaux*, encre de Chine (57,3x79) : **USD 2 100** – NEW YORK, 16 nov. 1983 : *La Récolte d'olives* 1967, h/t (54x73,2) : **USD 36 000** – NEW YORK, 31 mai 1984 : *Famille de Safed*, aquar./traits de cr. (51x37,5) : **USD 3 700** – NEW YORK, 21 fév. 1985 : *Rabin portant une Torah*, aquar. et encre de Chine (76,3x51,1) : **USD 3 100** – TEL-AVIV, 2 juin 1986 : *Balfour street, Tel-Aviv* 1924, h/t (60x73) : **USD 47 000** – NEW YORK, 18 fév. 1988 : *La Pêche miraculeuse* 1935, encre/pap. (56x38) : **USD 2 420** – TEL-AVIV, 26 mai 1988 : *L'oliveraie*, h/t (65x81,5) : **USD 33 000** ; *Les mangeurs de pommes de terre* 1920, bronze (L. 50 H. 29) : **USD 6 600** – NEW YORK, 6 oct. 1988 : *Le chemin de Safed*, h/t (33,2x41,4) : **USD 22 000** – LONDRES, 19 oct. 1988 : *La route de Safed*, h/t (50,2x65,2) : **GBP 14 300** – TEL-AVIV, 2 jan. 1989 : *Masques*, gche et aquar. (40x31,5) : **USD 2 200** – NEW YORK, 16 fév. 1989 : *La route de Safed*, h/t (54x73) : **USD 44 000** – TEL-AVIV, 30 mai 1989 : *Le laitier* 1928, h/t (92x73) : **USD 74 800** – LONDRES, 28 nov. 1989 : *Le pêcheur*, h/t (66x51) : **GBP 33 000** – TEL-AVIV, 3 jan. 1990 : *Un portail à Ein Karem* 1929, h/t (60,5x73,5) : **USD 74 800** – NEW YORK, 21 fév. 1990 : *Paysage de Floride* (64,8x84,2) : **USD 42 900** – TEL-AVIV, 31 mai 1990 : *Le printemps à Ain Karem* 1956, h/t (45x81,5) : **USD 52 800** – PARIS, 21 juin 1990 : *Paysage*, h/t (60x73,5) : **FRF 220 000** – CALAIS, 8 juil. 1990 : *Le pêcheur galiléen*, aquar. et encre (65x50) : **FRF 41 000** – NEW YORK, 2 oct. 1990 : *L'arrivée à Safed*, h/t (65,4x81,3) : **USD 60 500** – TEL-AVIV, 1ᵉʳ jan. 1991 : *Pêcheur*, past. (33x23) : **USD 3 080** – NEW YORK, 15 fév. 1991 : *La cueillette des olives* 1967, h/t (64,8x81,2) : **USD 35 750** – TEL-AVIV, 12 juin 1991 : *Les oliviers antiques*, h/t (60,5x73,5) : **USD 50 600** – CALAIS, 7 juil. 1991 : *Vase de fleurs devant la fenêtre*, aquar. (24x19) : **FRF 28 000** – TEL-AVIV, 26 sep. 1991 : *Maternité*, h/t (64x74) : **USD 85 800** – NEW YORK, 25 fév. 1992 : *Autoportrait* 1924, h/t/rés. synth. (90,8x63,5) : **USD 90 200** – NEW YORK, 10 nov. 1992 : *Dans le Negev* 1960, encres colorées et lav./pap./cart. (77,8x52) : **USD 6 600** – TEL-AVIV, 14 avr. 1993 : *Vieille maison arabe*, h/t (51x65,3) : **USD 92 700** – NEW YORK, 4 nov. 1993 : *Lilas violet* 1945, h/t (81,3x66) : **USD 79 500** – TEL-AVIV, 4 avr. 1994 : *Vase de fleurs avec des collines au lointain*, h/t (159x97,5) : **USD 200 500** – TEL-AVIV, 30 juin 1994 : *Autoportrait dans la cour* 1925, h/t/rés. synth. (90x62,5) : **USD 177 250** – NEW YORK, 10 nov. 1994 : *Nature morte avec un paysage*, h/t (73x59,7) : **USD 81 700** – LONDRES, 29 nov. 1994 : *Paysage des environs de Nazareth* 1937, h/t (65x81) : **GBP 34 500** – TEL-AVIV, 22 avr. 1995 : *Scène de marché*, h/t (65x81) : **USD 118 000** – TEL-AVIV, 11 avr. 1996 : *Orage sur le Negev*, h/t (75x95) : **USD 112 500** – NEW YORK, 1ᵉʳ mai 1996 : *Printemps aux environs de Safed*, h/t (64,8x92,7) : **USD 92 700** – TEL-AVIV, 7 oct. 1996 : *Sur la route de Safed*, aquar. et cr. (34x27) : **USD 14 375** ; *Jaffa* vers 1923, h/t (61x46,3) : **USD 67 400** – TEL-AVIV, 30 sept. 1996 : *Apparition biblique* 1968, h/t (92,5x73) : **USD 68 500** – TEL-AVIV, 14 nov. 1996 : *Sur la route de Sefed* 1965-1966, h/t (73,4x92,1) : **USD 40 250** – TEL-AVIV, 26 avr. 1997 : *Cavalier avec un bouquet* 1923, h/t (81,3x66) : **USD 283 000** – TEL-AVIV, 23 oct. 1997 : *Scène en Terre sainte* 1923-1924 : **USD 167 500** – TEL-AVIV, 12 jan. 1997 : *La Route de Rosh Pinah* 1951, h/t (60x73,5) :

USD 60 650 ; *La Route de Safed* vers 1955, h/t (50x70) : **USD 56 250** ; *Famille et enfant*, cr. (23,5x30,5) : **USD 4 850** – NEW YORK, 14 mai 1997 : *Printemps en Galilée* 1965, h/t (72,7x93) : **USD 48 875** – TEL-AVIV, 25 oct. 1997 : *Ruth la Moabite*, h/t (45,9x38) : **USD 28 750**.

RUBIN-BEAUFILS Olga Maria
xxᵉ siècle. Française.
Peintre, peintre de cartons de tapisserie, décoratrice. Expressionniste.

RUBINACCI Pompeo
Né en 1893 à Buenos Aires. Mort en 1972 à Genève. xxᵉ siècle. Argentin.
Peintre de natures mortes.
VENTES PUBLIQUES : ROME, 31 mai 1990 : *Nature morte de livres et trompe-l'œil*, h/t (80x100) : **ITL 3 000 000**.

RUBINGHER Moïse
Né le 25 avril 1911 à Leova. xxᵉ siècle. Actif depuis 1963 en Allemagne. Roumain.
Peintre de portraits, paysages, dessinateur, illustrateur, aquarelliste, peintre de décors de théâtre.
Il vit et travaille à Düsseldorf. Il participe à des expositions collectives en Roumanie, Allemagne et Israël. Il montre ses œuvres dans des expositions personnelles depuis 1969 à Düsseldorf et en Israël.
Il a réalisé de très nombreuses scénographies, créant les décors et costumes d'œuvres aussi diverses que celles de Shakespeare, Tolstoï, Garcia-Lorca... Peintre, il a surtout privilégié les portraits et les arbres.
BIBLIOGR. : Ionel Jianou et divers : *Les Artistes roumains en Occident*, American Romanian Academy of Arts and Sciences, Los Angeles, 1986.

RUBINI Agostino
Mort avant le 25 février 1595. xviᵉ siècle. Actif à Vicence. Italien.
Sculpteur.
Frère de Vigilio Rubini. et son assistant. Il sculpta des bas-reliefs représentant la *Vierge* et l'*Ange de l'Annonciation* sur le Pont du Rialto de Venise.

RUBINI Andrea
xviᵉ-xviiᵉ siècles. Actif à Vicence. Italien.
Peintre.
Frère d'Agostino et de Vigilio Rubini.

RUBINI Antonio. Voir **RUBINO**

RUBINI Giovanni Battista
Né à Cortemaggiore (près de Plaisance). Mort vers 1752. xviiiᵉ siècle. Italien.
Peintre.
Élève de Santo Prunati. Il peignit des tableaux d'autel pour des églises de Castione della Presolana, de Plaisance et de Vérone.

RUBINI Lorenzo
Né à Vicence. xviᵉ siècle. Italien.
Sculpteur.
Il travailla de 1550 à 1568. Il exécuta des sculptures à Vicence dans la Basilica Palladiana et dans la Rotonde.

RUBINI Pietro
Né vers 1700. Mort après 1765. xviiiᵉ siècle. Italien.
Peintre.
Il travailla à Parme et peignit des tableaux d'autel pour des églises de cette ville.

RUBINI Vigilio
Né à Riva. xviᵉ-xviiᵉ siècles. Travaillant de 1583 à 1608. Italien.
Sculpteur.
Fils de Lorenzo Rubini et élève d'Alessandro Vittoria. Il fut son assistant à Venise et travailla au tombeau de celui-ci dans l'église San Zacharie de cette ville.

RUBINO
xviiᵉ siècle. Travaillant dans le Piémont vers 1650. Italien.
Peintre.
Il peignit pour l'église San Vito de Trévise une *Madone avec des saints*.

RUBINO Antonio ou Rubini
Né le 15 mai 1880 à San Remo. xxᵉ siècle. Italien.
Peintre de paysages, dessinateur, illustrateur.
Il publia des contes fantastiques et des contes de fées illustrés

de sa main et fut collaborateur de plusieurs illustrés. Il fut aussi écrivain.

RUBINO Edoardo
Né le 8 décembre 1871 à Turin. Mort en 1954. XIXᵉ-XXᵉ siècles. Italien.
Sculpteur.
Il fut élève de l'académie des beaux-arts de Turin.
Il sculpta de nombreuses statues de personnalités pour des villes italiennes ainsi que des tombeaux et des mausolées.
MUSÉES : BOLOGNE (Gal.) – FLORENCE (Gal.) – LIMA : *Madone* – ROME (Gal. d'Art Mod.) : *Buste de Mme N. Remmer* – TURIN (Mus. mun.) : *Buste d'un habitant de la vallée de Gressonay.*
VENTES PUBLIQUES : ROME, 19 avr. 1994 : *Anna Maria*, bronze doré (30x25x12) : ITL **1 610 000.**

RUBINO Giovanni Angelo
XVIIᵉ siècle. Italien.
Peintre.
Il peignit des tableaux d'autel pour des églises de Naples dans la première moitié du XVIIᵉ siècle.

RUBINO Gustavo
Né à Naples. XVIIᵉ siècle. Travaillant dans la première moitié du XVIIᵉ siècle. Italien.
Paysagiste.
Élève d'Attilio Simonetti.

RUBINO Salvatore
Né en 1847 à Salemi. Mort en 1910 ? XIXᵉ-XXᵉ siècles. Actif à Palerme. Italien.
Peintre de portraits et sculpteur.
Élève de l'Académie de Palerme où il fut pensionné par la municipalité de Salemi, puis du peintre Salvatore La Forte, et enfin de Morelli à Naples. Il a surtout fait des portraits et quelques tableaux d'histoire.

RUBINOS Domingo de
XVIIᵉ siècle. Espagnol.
Sculpteur sur bois.
Il sculpta la grille du chœur dans l'église des Franciscains à Betanzos.

RUBINS Harry W.
Né le 15 novembre 1865 à Buffalo (New York). XIXᵉ-XXᵉ siècles. Américain.
Peintre de compositions murales, graveur.
Il fut élève de l'Art Institute de Chicago. Il fut membre de la Société des Graveurs de Chicago. Ses peintures murales ornent de nombreux monuments publics américains.
MUSÉES : NEW YORK (Bibl. publique).

RUBINS Nancy
XXᵉ siècle. Américaine.
Créatrice d'installations.
Elle expose régulièrement aux États-Unis, notamment : 1982 Washington, 1993 Kunsthalle de New York, ainsi qu'à l'étranger : Consortium de Dijon, galerie Pierre Huber à Genève.
Elle met en scène des objets de consommation courantes au rebut, comme les appareils électroménagers usagés, et leur destination, de vastes conteneurs accueillant les déchets, des blocs de béton. Elle associe à ces éléments un arbre mort dans son installation *Viens, connections and points of departure.*
BIBLIOGR. : Susan Harris : *Nancy Rubins*, n° 189, Art Press, Paris, mars 1994.
MUSÉES : DIJON (FRAC) : *Table and airplane parts* 1993.

RUBIO el. Voir HERRERA

RUBIO Antonio
Mort le 2 juin 1653 à Tolède. XVIIᵉ siècle. Espagnol.
Peintre.
Élève d'Antonio Pizarro. Il travailla au chapitre de Tolède en 1645.

RUBIO Joaquin
Né en 1818 à Algésiras. Mort le 28 décembre 1866 à Murcie. XIXᵉ siècle. Espagnol.
Peintre.

RUBIO Luigi ou Louis
Né à la fin du XVIIIᵉ siècle à Rome. Mort le 2 août 1882 à Florence. XVIIIᵉ-XIXᵉ siècles. Italien.
Peintre d'histoire, sujets religieux, scènes de genre, figures, portraits.
Il commença ses études à Rome, à l'Académie Saint-Luc et en

devint membre en 1827. Il vint ensuite à Paris, travailla avec Léon Cogniet et exposa au Salon de Paris, particulièrement des portraits de 1831 à 1867. Rubio vécut une vingtaine d'années à Genève et y exposa en 1851, 1856, 1859, 1862.
Il exécuta pour l'église russe de cette ville quatre tableaux : *Sainte Hélène, Saint Étienne, Le Christ et la Vierge.* Luigi Rubio voyagea beaucoup, il peignit à Constantinople le portrait du *Sultan Abdul Medjid Khan* (Salon de 1848). Il visita également la Russie et y peignit le portrait du tzar. En 1870, il fut nommé professeur à l'Académie des Beaux-Arts de Florence. On lui attribue le célèbre *Portrait de Frédéric Chopin* de la Collection Alfred Cortot.

L Rubio
Genéve

MUSÉES : ANVERS : *Portrait du peintre Calame* – FLORENCE (Mus. des Offices) : *Portrait de l'artiste* – GENÈVE : *La cueillette des oranges* à *Sorrente* – VARSOVIE (Mus. Nat.) : *Portrait de Léonard Chodzko* – VERSAILLES (Trianon) : *Le mariage de Salvator Rosa.*
VENTES PUBLIQUES : PARIS, 14 juin 1979 : *Portrait du sultan Abdul Medjid Khan* 1847, h/t (65x55) : FRF **6 600** – NEW YORK, 19 juil. 1990 : *Odalisque*, h/t (65,4x55,9) : USD **3 300** – PARIS, 24 mai 1991 : *La femme à la cruche*, h/t (73x92) : FRF **44 000** – PARIS, 13 avr. 1992 : *Portrait du sultan Abdul-Medjid Khan* 1847, h/t (65x54) : FRF **68 000.**

RUBIO Rosa Maria
Née en 1961 à Madrid. XXᵉ siècle. Espagnole.
Peintre de compositions animées, paysages, technique mixte.
Elle fut élève de l'école des beaux-arts de Madrid. Elle montre ses œuvres très fréquemment en Espagne, notamment : 1982 Bilbao ; 1986 école des beaux-arts de Madrid, musée municipal de Salamanque ; 1988 Valence ; ainsi qu'en France : 1985 Toulouse, 1990 Paris. Elle a reçu de très nombreux prix et distinctions dans son pays.
Elle réalise des compositions matiéristes poétiques, usant de grattages, collages de cartes, papier, plaques de bois, cartons, sable, pigments naturels ou non, objets, empreintes, se rattachant à la tradition de Tapies. De légers dessins, des signes viennent s'inscrire sur cette matière dense, aux teintes délavées dominées par les blancs, évoquant des paysages primitifs, racontant des histoires « simples », décrivant un monde proche de l'enfance.
BIBLIOGR. : In : *Catalogo nacional de arte contemporaneo*, Iberico 2 mil, Barcelone, 1990.
VENTES PUBLIQUES : PARIS, 18 juin 1990 : *Sans titre* 1989 (162x130) : FRF **10 000** – PARIS, 9 déc. 1990 : *Sans titre*, h. et graphite/t. (163x97) : FRF **12 000.**

RUBIO POLO Enrique
Né en 1959 à Valence. XXᵉ siècle. Espagnol.
Peintre, sculpteur, technique mixte. Abstrait.
Il montre ses œuvres dans des expositions collectives et individuelles : 1988 Cercle des Beaux-Arts de Valence ; 1989 Salon Parés à Barcelone ; 1990 Grenade, Salon de Printemps de Valence.

RUBIO Y SANCHEZ Adolfo
Né en mars 1841 à Murcie. Mort le 22 janvier 1867 à Murcie. XIXᵉ siècle. Espagnol.
Peintre de genre.
Fils et élève de Joaquin Rubio. Le Musée Provincial de Murcie possède des peintures de cet artiste.

RUBIO Y SANCHEZ Roberto
Né en 1845 à Murcie. Mort en 1873 à La Havane. XIXᵉ siècle. Espagnol.
Dessinateur.
Frère d'Adolfo Rubio.

RUBIO Y VILLEGAS José
Né à Madrid. Mort le 2 septembre 1861 à Madrid. XIXᵉ siècle. Espagnol.

Peintre, illustrateur.
Il fut élève de J. Aparicio.
Musées : Madrid (Mus. d'Art Mod.).

RUBIRA Andres Nicolas de ou **Rovira** ou **Ruvira**
Né à Escacena del Campo. Mort le 29 février 1760 à Séville.
xviiiᵉ siècle. Espagnol.
Peintre d'histoire, de genre et de natures mortes.
Il fit ses études à Séville avec Domingo Martinez qu'il aida plus
tard. La tradition rapporte qu'il dessina et ébaucha notamment,
la décoration de l'ancienne chapelle de la cathédrale de Séville,
travail terminé par Martinez. Rubira alla travailler à Lisbonne et
à son retour de Séville d'importantes commandes lui furent
faites. On cite particulièrement la chapelle du Saint-Sacrement
au collège San Salvador, plusieurs peintures au collège de San
Alberto et différentes décorations au couvent de Carmen Cal-
zado. Bien qu'Andres de Rubira soit surtout considéré comme
peintre de grandes compositions, il a produit aussi quelques
toiles de chevalets, intérieurs et bambochades.

RUBIRA Joseph ou **José de** ou **Rovira** ou **Ruvira**
Né en 1747 à Séville. Mort le 12 novembre 1787 à Cadix.
xviiiᵉ siècle. Espagnol.
Peintre d'histoire et sculpteur.
Fils d'Andres de Rubira. Il n'avait que onze ans lors de la mort
de son père. Cependant on ne lui connaît pas d'autre maître.
On le cite, notamment, comme un excellent copiste des œuvres
de Murillo. Le Musée provincial de Séville possède de lui *Sainte
Famille.*

RUBLAGH Peder ou **Rublach** ou **Rüblagh**
xviiᵉ siècle. Actif à la fin du xviiᵉ siècle. Suédois.
Peintre.
Le Musée de Stockholm conserve de lui un *Portrait de Christian
V de Danemark.*

RUBLETZKY Géza
Né le 1ᵉʳ juillet 1881 à Budapest. xxᵉ siècle. Hongrois.
Sculpteur.
Musées : Budapest (Gal. mun.) : *Mère et enfant.*

RUBLEV ou **Rubleff.** Voir **ROUBLEV**

RUBLI Samuel
Né le 17 juillet 1883 à Zurich. xxᵉ siècle. Allemand.
Peintre de paysages.
Il fit ses études à Munich.

RUBLIOFF Andréi. Voir **ROUBLEV Andreiev**

RUBNER Simon
xvᵉ siècle. Actif à Zweinbruck. Allemand.
Peintre.
Il a peint un tableau représentant la *Donation du monastère
d'Ochsenhausen,* en 1481.

RUBO. Voir **ROUBAUD Frants Alexeevich**

RUBONE. Voir **RUBONI**

RUBONI Giovanni ou **Rubboni**
xviᵉ siècle. Actif à Crémone et à Novellara de 1518 à 1525.
Italien.
Sculpteur.

RUBONI Giulio I ou **Rubone**
Né en 1479. Mort en 1539. xviᵉ siècle. Actif à Mantoue. Ita-
lien.
Peintre.
Il fut peintre de sujets religieux.

RUBONI Giulio II ou **Rubone**
xviᵉ siècle. Italien.
Peintre.
Il travailla à Mantoue pour la famille de Gonzague, de 1555 à
1587.

RUBOVICS Mark
Né le 21 novembre 1867 à Budapest. xixᵉ-xxᵉ siècles. Hon-
grois.
Peintre de genre, natures mortes.
Il fit ses études à Budapest et à Paris.
Ventes Publiques : Londres, 26 fév. 1988 : *L'élégante,* h/t
(30,5x21,5) : **GBP 880.**

RÜBSAM Josep ou **Jupp**
Né le 30 mai 1896 à Düsseldorf. xxᵉ siècle. Allemand.
**Graveur, sculpteur de monuments, statues, composi-
tions religieuses.**
Il sculpta des monuments aux morts et des statues religieuses.

RUBSZAK Jan de ou **Rubezak**
Né le 18 janvier 1884 à Stanislavov. xxᵉ siècle. Polonais.
**Peintre de portraits, architectures, paysages, marines,
fleurs, graveur.**
Il fut élève de l'académie des beaux-arts de Cracovie et de l'aca-
démie Colarossi à Paris.
Musées : Cracovie (Mus. Nat.) : *Le Palais du Luxembourg* –
Paris (Mus. du Petit Palais) – Varsovie (Mus. Nat.) : *Église à
Rabka* – *Port en Bretagne.*
Ventes Publiques : Paris, 28 jan. 1943 : *Barques échouées* :
FRF 1 000 ; *Village au bord de la mer* : **FRF 1 000** ; *Les pins
maritimes* : **FRF 1 200.**

RUBT Johann
xviiiᵉ siècle. Actif à Waidhofen. Autrichien.
Sculpteur.
Il sculpta en 1713 deux autels latéraux avec figures pour l'église
de Langschlag.

RUBY René
Né le 16 novembre 1908 à Saint-Jean-de-Moirans (Isère).
Mort le 15 octobre 1983 à Grenoble (Isère). xxᵉ siècle. Fran-
çais.
Peintre de portraits, paysages.
Il fut élève de l'académie Colarossi à Paris de 1930 à 1934 et
appartint au groupe L'Effort.
Il a participé à Paris, aux Salons des Indépendants, d'Automne
et des Tuileries. Il a montré ses œuvres au musée Herbert à
Paris, au château de la Condamine.
Il a peint des paysages notamment de l'Isère et de nombreux
autoportraits.
Bibliogr. : Maurice Wantellet : *Deux Siècles et plus de peinture
dauphinoise,* Maurice Wantellet, Grenoble, 1987.

RUCABADO GOMEZ Leonardo
Né en 1876 à Castro-Urdiales. Mort en 1918 à Bilbao. xxᵉ
siècle. Espagnol.
Peintre, aquarelliste.
Il fut aussi architecte et écrivain.

RUCH Christoffer
Né en 1736 à Copenhague. Mort le 6 décembre 1804 à
Copenhague. xviiiᵉ siècle. Danois.
Peintre de miniatures.
Il fit ses études à Copenhague, à Hanovre et à Berlin et fut
peintre à la Manufacture de porcelaine de Copenhague.

RUCH Jacob ou **Jakob**
Né le 12 août 1868 à Glarus. xixᵉ-xxᵉ siècles. Suisse.
Peintre de figures, paysages.
Il est le fils du dessinateur Rudolf Ruch. Il vint à Paris avec sa
famille, étudia à l'académie Julian avec Bourgeron de 1884 à
1885. En 1886, il entra à l'école des beaux-arts de Paris, dans
l'atelier de Gérôme ; il y demeura jusqu'en 1892. Il fit de nom-
breux séjours en Suisse. En 1903, il épousa une Française. Il
exposa à Paris, au Salon des Artistes Français.
Il s'est particulièrement adonné au paysage avec animaux.
Musées : Genève (Mus. mun.) : *À l'aube, génisse au pâturage* –
Glarus – La-Chaux-de-Fonds – Lausanne.

RUCH Rudolf
Né en 1839. xixᵉ siècle. Suisse.
Dessinateur et peintre.
Père de Jacob Ruch.

RUCH T. Van ?
Hollandais.
Peintre.

RUCHENSTEINER Martin
Mort avant 1556. xviᵉ siècle. Actif à Wil (Saint-Gall). Suisse.
Peintre verrier.
Il travailla à partir de 1534.

RUCHER
xviiiᵉ siècle. Actif à Vosnes (près de Nuits). Français.
Sculpteur.
Il a sculpté le tombeau d'Anne Claude de Thiard dans l'église de
Pierre-en-Bresse en 1774.

RUCHET Anna Rosa, née **Hartmann**
Née le 25 novembre 1856 à Aarau. Morte le 27 octobre 1909.
xixᵉ siècle. Suisse.
Peintre d'animaux.
Élève de Rud. Koller.

RUCHOLLE Gilles ou **Egidius** ou **Russholle**
xviie siècle. Actif à Anvers de 1645 à 1662. Éc. flamande.
Graveur.
Probablement fils de Peter Rucholle.

RUCHOLLE Peeter ou **Petrus** ou **Russcholle** ou **Rusciolli**
Né en 1618 à Anvers. Mort en 1647 à Anvers. xviie siècle.
Éc. flamande.
Graveur au burin.
Maître à Anvers en 1641. On cite de lui : *Annonciation*, d'après
E. Quellinus, *Mater dolorosa*, d'après Van Dyck, *Le roi Fernand*,
Louis XIV, d'après Rigaud, *Melchior Voit*, d'après M. Merian,
Plan de la bataille de Catel, Quelques cavaliers.

RUCK Andreas. Voir **RUEFF**

RUCK Michael. Voir **ROEG**

RÜCK Nicolaus Friedrich
Né en 1820 à Nuremberg. xixe siècle. Actif à Munich. Allemand.
Peintre sur porcelaine et aquafortiste.
Élève de Heideloff. On cite de lui des vues de Nuremberg.

RUCKDESCHEL Christoph Lorenz
Né en 1721. Mort le 30 juin 1768 à Bayreuth. xviiie siècle.
Allemand.
Médailleur.
Il fut médailleur à la Cour de Bayreuth et grava des médailles
commémorant les événements de la Cour.

RUCKDESCHEL Johann Lorenz
Né en 1690 à Bayreuth. Mort le 15 avril 1742. xviiie siècle.
Allemand.
Médailleur.
Père de Christoph Lorenz Ruckdeschel. Il a gravé une médaille
portant l'effigie du margrave Georges Guillaume de Bayreuth,
datée de 1726.

RUCKENBAUER Johann Philipp ou **Rhuckerbauer**,
Ruckerpaur ou **Rückepaur**
Né vers 1668. xviie siècle. Autrichien.
Peintre.
Il fut à Rome de 1698 à 1699. Il était actif à Sarleinsbach vers
1700. Il exécuta des fresques dans l'abbaye Saint-Florian et des
tableaux d'autel pour plusieurs églises de Haute-Autriche.

RÜCKER Anton
Né en 1801. Mort le 19 avril 1851 à Vienne. xixe siècle. Autrichien.
Sculpteur sur pierre et sur ivoire et lithographe.
Il grava des portraits.

RUCKER Franz
Né en 1807 à Gnadendorf (près de Vienne). Mort le 30 septembre 1866 à Gnadendorf. xixe siècle. Autrichien.
Portraitiste et restaurateur.
Élève de l'Académie de Vienne. Il peignit surtout des portraits
de personnalités de son époque.

RÜCKER Johann Adam
Baptisé à Mayence le 31 août 1752. Mort le 17 septembre
1776 à Mayence. xviiie siècle. Allemand.
Graveur au burin.
Fils de Wilhelm Christian Rücker. Il continua, après la mort de
son père, le calendrier d'armoiries commencé par celui-ci.

RÜCKER Peter ou **Johann Peter Andreas**
Baptisé à Mayence le 6 avril 1757. Mort après 1807 ? xviii[e]
siècle. Allemand.
Dessinateur et graveur au burin.
Fils de Wilhelm Christian Rücker. Il travailla au calendrier d'armoiries commencé par son père et son frère Johann Adam et
grava, par la suite, surtout des paysages.

RÜCKER Wilhelm Christian ou **Rückert**
Mort en 1774 à Mayence. xviiie siècle. Allemand.
Dessinateur et graveur au burin.
Père de Johann Adam et de Peter Rücker. Il grava surtout des
portraits, des vignettes, des vues et des armoiries.

RUCKERBAUER ou **Ruckerpaur**. Voir **RUCKENBAUER**

RÜCKERT, Frau. Voir **GREVE Johanna**

RÜCKERT Friedrich
Né en août 1832 à Hambourg. Mort en novembre 1893 près
de Treptow. xixe siècle. Allemand.

Peintre de natures mortes.
Il fit ses études à Düsseldorf.

RUCKI Lambert. Voir **LAMBERT-RUCKI Jean**

RUCKI Mara
Née en 1888. xxe siècle. Active en France. Polonaise.
Peintre de figures.
Elle est la fille du peintre Jean Lambert-Rucki.
Ventes Publiques : Versailles, 18 nov. 1990 : *Les coulisses
roses*, h/isor. (61x50) : FRF 71 000.

RUCKINSATTEL Johannes
xviie siècle. Actif à Hermannstadt (Sibiu, Roumanie) de 1657
à 1660. Autrichien.
Graveur de médailles.

RUCKLE T. C.
xixe siècle. Actif à Baltimore. Américain.
Peintre de genre.
Il exposa à Londres de 1839 à 1840.

RUCKMAN Johan Gustaf
Né le 12 décembre 1780 à Stockholm. Mort le 20 janvier
1862. xixe siècle. Suédois.
Graveur au burin.
Il grava des illustrations de livres et des portraits.

RÜCKRIEM Ulrich
Né en 1938 à Düsseldorf (Rhénanie-Westphalie). xxe siècle.
Allemand.
Sculpteur, dessinateur. Abstrait.
Il débuta comme compagnon-tailleur de pierres, et renonça à
cette activité alors qu'il participait à la restauration de la cathédrale de Cologne pour devenir sculpteur. Il enseigne la
sculpture à partir de 1974 à Hambourg.
Il participe à de nombreuses expositions collectives, notamment dans les musées allemands : 1964 Deutsche Kunst im 20.
Jahrhundert à Aix-La-Chapelle ; 1967 Museum am Ostwall à
Dortmund ; 1968, 1990 Wilhelm-Lehmbruck à Duisburg ; 1972,
1982, 1987, 1992 Documenta de Kassel ; 1974 Kunstverein de
Cologne ; 1977, 1980 Westfälisches Landesmuseum de Münster ; 1982, 1985 Nationalgalerie de Berlin ; ainsi qu'à l'étranger :
1971 Biennale de Paris ; 1971 et 1983 Biennale d'Anvers ; 1978
Biennale de Venise ; 1981 musée d'Art moderne de la ville de
Paris ; 1982 : *Choix pour aujourd'hui* au Musée national d'Art
moderne de Paris ; 1987 Castello di Rivoli à Turin ; 1989 Biennale de São Paulo ; 1993 FRAC (Fonds régional d'Art contemporain) Picardie à Amiens ; 1994 Neue Galerie am Landesmuseum de Graz, musée du Luxembourg à Paris.
Il montre ses œuvres dans des expositions personnelles : depuis
1964 régulièrement à Cologne, notamment en 1987 au Kunstverein ; 1967 Anvers ; depuis 1969 régulièrement à Düsseldorf
notamment en 1987 au Städtische Kunsthalle ; 1970 Museum
Haus Lange à Krefeld ; 1972, 1979 New York ; 1973 Kunsthalle
de Tübingen ; 1973, 1987 Städtisches Museum de Mönchengladbach ; depuis 1975 régulièrement à la galerie Durant-
Dessert à Paris ; 1976 Museum of Modern Art d'Oxford ; 1977
Stedelijk Van Abbe Museum d'Eindhoven ; 1978 Folkwang
Museum d'Essen et Städtische Kunstmuseum de Bonn ; 1981
Art Museum de Forth Worth ; 1983 Centre Georges-Pompidou
à Paris ; 1985 Westfälisches Landesmuseum de Münster ; 1985
Neue Galerie de Kassel ; 1984 Tokyo ; 1986 Rijksmuseum Kröller-Müller d'Otterlo ; 1987 Kunstverein de Cologne ; 1988, 1990
Athènes ; 1989 Palais de Cristal, musée de la reine Sofia à
Madrid et Gemeentemuseum de La Haye ; 1991 Kunstmuseum
de Winterthur, Centre d'Art contemporain de Genève et Serpentine Gallery de Londres ; 1993 Fundacio Espai Poblenou à
Essen ; 1994 Ägyptisches Museum de Berlin-Charlottenburg.
Il débute avec des bustes et des pierres tombales, mais situe le
début de sa création artistique en 1968 avec sa première œuvre
abstraite géométrique *Teilung* (Division). Il explore le matériau
brut – poutres de bois et plaques de métal à ses débuts et bientôt exclusivement la pierre, depuis 1970 principalement la dolomie et le granit – et sa structure, par découpage (sciant, fendant), en respectant les lignes naturelles. Dans ces blocs de
matière frontaux mis en forme, carré plat, rectangle, cube,
triangle, il dévoile le processus créateur : « Deux roches brutes
choisies dans la carrière, chacune d'entre elles divisée en
quatre parties (deux coupures horizontales et une verticale) »,
faisant réaliser ses projets par des ouvriers sur des machines
d'après des schémas géométriques. Dans un deuxième temps, il
intervient sur les surfaces – néanmoins il les laisse parfois à nu –

les transformant par martelage, polissage, « attaque » au couteau, les « sculptant » à la main. Il ne camoufle pas les traces de la fracture (fissures, éclats, découpe), au contraire rend visible l'intervention humaine qui, dans une conception classique, fait la sculpture (nous sommes loin de l'« objet » brut posé tel quel). Dans un dernier temps, il donne à l'œuvre son existence, sa forme définitive, reconstituant le bloc initial au sol – en général par petits groupes de quatre, cinq, six pièces – verticalement ou horizontalement, contre le mur : « Diviser un bloc de pierre d'une certaine manière et le recomposer en sa forme originale est resté pour moi, jusqu'à ce jour, plein de surprises qui me tient en haleine » (Ruckriem). Parfois, il travaille par jonction, assemblant dans une même pièce des matériaux de même épaisseur mais de longueurs et de largeurs diverses. L'ultime geste de l'artiste réside à aménager le lieu d'exposition, en fonction de sa configuration, pour mettre en valeur ses œuvres. Rückriem révèle l'intérieur de la masse, traditionnellement non visible, soulignant les diverses techniques qui ont permis de modifier l'aspect du matériau. Il déstabilise le regard, lui proposant dans le même temps le tout et la partie, le bloc et ses composantes (les fragments). Réalisant également des œuvres monumentales *Monument à Heinrich Heine* (1982) à Bonn, *Bild Stock* (1985) au Centre d'Art contemporain de Kerguennec, il alterne dans les années quatre-vingt, surfaces brutes et polies. La sculpture de Rückriem – cet art en apparence uniforme où seuls les dimensions et l'agencement semblent varier au cours des œuvres –, qui répond à une méthode toujours identique (division, subdivision, réunification), échappe aux classifications. On a souvent rapproché son travail de l'art minimal (en particulier Serra) et du process art alors que l'artiste récuse toute influence de ces avant-gardes, même s'il reconnaît connaître et apprécier les œuvres que ces mouvements ont engendrées : « Les concepts du minimal et de process art sont des tiroirs commodes dans les pharmacies d'art des critiques d'art. Les comprimés André, Judd et Serra, je les ai avalés et digérés. Le souvenir de leur effet est bon... » et donne une sculpture sensible où le symbole a sa place. Par son approche artistique, on a aussi évoqué une parenté de son œuvre avec Sol LeWitt et l'art conceptuel : « Le plus souvent les sculptures sont faites industriellement par les ouvriers spécialisés des carrières et scierie. Quant à moi, je dois veiller à l'exécution exacte de ce que je veux obtenir. Faire des plans, organiser, négocier, décider, rejeter est devenu mon travail véritable... » (id.), nié par l'attention que porte l'artiste au traitement de la matière, à la composition et la mise en place de la sculpture. Ses monuments monolithes, ses stèles primitives, échappant à toute anecdote, semblent n'exister que par leur masse éloquente, leur forte présence, leur sobriété imposante, dont du temps, ils se suffisent à eux-mêmes. Et comme le fait remarquer Daniel Soutif : « Ni moderne, ni postmoderne, pas plus archaïque que traditionnelle ou classique, aussi formelle ou conceptuelle que symbolique, minimale ou processuelle, la sculpture d'Ulrich Rückriem brouille, par sa seule présence pourtant à la lettre invisible, tous les clichés (...) ». ■ Laurence Lehoux

Bibliogr. : G. Ulbricht : *Ulrich Rückriem, Skulpturen 1968-1973*, DuMont Schauberg, Cologne, 1973 – Catalogue de l'exposition : *Ulrich Rückriem*, Centre Georges-Pompidou, Paris, 1983 – Daniel Soutif : *Ulrich Rückriem*, Artstudio, n° 3, hiver 1986-1987 – Catalogue de l'exposition : *Ulrich Rückriem*, Donald Young Gallery, Chicago, 1987 – Catalogue de l'exposition : *Ulrich Rückriem*, musées de Cologne, Düsseldorf, Mönchengladbach, 1987 – Pier Luigi Tazzi : *Romancing the stone*, Art Forum, New York, sept. 1990 – Jean Michel Charbonnier : *Rückriem : histoire d'une carrière*, Beaux-Arts, Paris, avr. 1991 – David Batchelor : Catalogue de l'exposition *Ulrich Rückriem*, Serpentine Gallery, Londres, 1991 – in : *L'Art au XXᵉ s.*, Larousse, Paris, 1991 – in : *Dict. de l'art mod. et contemp.*, Hazan, Paris, 1992 – Hervé Legros : *Ulrich Rückriem*, Art Press, n° 167, Paris, mars 1992 – *Ulrich Ruckriem – Arbeiten*, Oktagon, Stuttgart, 1994.

Musées : Amiens (FRAC) – Châteaugiron (FRAC) – Clonegar (Irlande) – Francfort-sur-le-Main – Krefeld (Kraiser Wilhelm Mus.) – Paris (Mus. Nat. d'Art Mod.) : *Dolomit 1976 – Dolomit 1982*.

Ventes Publiques : New York, 3 mai 1989 : *Pierre bleue d'Aix-la-Chapelle* 1980, granite en deux parties (4x55,3x110) : **USD 19 800** – New York, 14 nov. 1991 : *Sans titre*, feutre sur pap. brun et deux barres de fer (157x1,5x1,5) : **USD 200**.

RUCKSTULL Frederick Wellington
Né le 22 mai 1853 à Breitenbach (Bas-Rhin). Mort en 1942. XIXᵉ-XXᵉ siècles. Américain.
Sculpteur de statues, bustes, monuments.
Il vint en Amérique très jeune. Il fut élève de l'Académie Julian, à Paris, sous la direction de Boulanger et Lefebvre, et de l'Académie Rollins sous la direction de Mercié. Il obtint plusieurs récompenses dont une mention honorable au Salon de Paris en 1888.
Il sculpta des statues, des bustes et des monuments à New York et à Washington. Parmi ses œuvres : trois bustes en marbre d'un caractère naturaliste au Statuary Hall du Capitol : *John C. Calhoun* (1910), *Uriah M. Rose* (1917) et *Wade Hampton* (1929).
Musées : New York (Metropolitan Mus.) – Saint Louis (Mus. mun.).

RUCKTÄSCHEL Emil Richard
Né le 11 juillet 1868 à Dresde (Saxe). XIXᵉ-XXᵉ siècles. Allemand.
Peintre, graveur.
Il gravait à l'eau-forte.
Musées : Berlin (Mus. mun.).

RUCKTESCHELL Eugen von
Né le 28 novembre 1850 à Simféropol (Crimée). XIXᵉ siècle. Actif à Füstenfeldbruck. Allemand.
Peintre.
Il fit ses études à Munich.

RUCKTESCHELL Walter von
Né le 12 novembre 1882 à Saint-Pétersbourg. XXᵉ siècle. Actif en Allemagne. Russe.
Sculpteur, sculpteur de monuments, peintre, graveur.
Il fut élève d'A. Jank. Il vécut et travailla à Dachau. Il a sculpté des monuments aux morts.
Musées : Hambourg (Kunsthalle) : plusieurs peintures.
Ventes Publiques : Copenhague, 12 nov. 1984 : *Klosters à la tombée du soir* 1911, h/t (81x60) : **CHF 6 000**.

RUCZ Lambert. Voir RAUTZ L.

RUDA Janos ou Johannes
Né à Kaschau. XVIᵉ siècle. Hongrois.
Dessinateur.
Il a dessiné la ville et la forteresse de Gran en 1594.

RUDAKOFF Alexéi Gavrilovitch
Né en 1748. XVIIIᵉ siècle. Russe.
Graveur au burin.

RUDAUX Edmond Adolphe
Né le 10 février 1840 à Verdun (Meuse). XIXᵉ siècle. Français.
Peintre de genre, illustrateur, graveur à l'eau-forte.
Père d'Henri Edmond Budaux. Élève de Lanielle, de Leclaire et de Boulanger. Il débuta au Salon de 1863.
On lui doit surtout des sujets de genre. Il a illustré, entre autres, *Pêcheur d'Islande*, de Loti, et *Par les sentiers*, de M. Taconet.
Ventes Publiques : Paris, 1872 : *Partie de pêche*, aquar., éventail : **FRF 325** – Paris, 10 avr. 1899 : *Printemps* : **FRF 165** – Paris, 21 fév. 1900 : *Éventail*, aquar. : **FRF 225** – Paris, 30 avr. 1919 : *Le flirt du chausseur* : **FRF 135** – Paris, 20 nov. 1989 : *L'attente de la marée haute* 1882, h/pan. (24x35) : **FRF 9 500**.

RUDAUX Henri Edmond
Né vers 1865 à Paris. Mort en 1925 ou 1927 à Paris. XIXᵉ-XXᵉ siècles. Français.
Peintre de scènes de genre, portraits, marines, dessinateur, illustrateur.
Il fut élève de son père, Edmond Adolphe Rudaux, de Benjamin-Constant et de Jules Lefebvre. Il vécut et travailla à Paris. Il figura au Salon des Artistes Français de Paris, dont il devint sociétaire en 1893. Il obtint une mention honorable en 1897.
Apprécié au début de sa carrière pour ses marines, il le fut ensuite pour ses portraits dessinés qui ont été publiés pour la plupart dans la revue *Le Théâtre*.
Bibliogr. : Gérald Schurr, in : *Les Petits Maîtres de la peinture 1820-1920*, t. IV, Les Éditions de l'Amateur, Paris, 1979.

RUDBECK Alexander de, ou Oscar Thure Gustaf Alexander Fredrik, baron
Né le 21 janvier 1829 à Stavby. Mort le 24 avril 1908 à Stockholm. XIXᵉ siècle. Suédois.
Peintre de genre, portraits, miniaturiste.
Il fit ses études aux académies de Düsseldorf et de Paris.
Musées : Göteborg : *Portrait en miniature d'une jeune dame*, peint sur ivoire.

Ventes Publiques : Stockholm, 16 mai 1990 : *Intérieur de grange avec une jeune fille en costume régional distribuant le grain aux poules*, h/t (58x45) : **SEK 13 500**.

RUDBERG Gustav
Né en 1915. xxᵉ siècle. Suédois.
Peintre de paysages, paysages animés, marines.
Il peint les paysages typiques de Suède, avec une prédilection pour les atmosphères délicates : ciels clairs dégagés, brumes légères... Sa gamme colorée discrète oppose les ocres jaunes et verts du paysage lui-même aux bleus tendres du ciel.
Ventes Publiques : Stockholm, 14 avr. 1984 : *Jour d'été*, h/t (77x82) : **SEK 25 000** – Stockholm, 6 juin 1988 : *Les monts du sud vus de Stockholm*, h. (52x68) : **SEK 18 500** – Stockholm, 6 déc. 1989 : *Brume du matin à Hven* 1986, h/t (58x47) : **SEK 28 000** – Stockholm, 5-6 déc. 1990 : *Falaises verdoyantes à Hven*, h/t (66x82) : **SEK 16 000** – Stockholm, 30 mai 1991 : *La plage et la mer à Hven* 1982, h/t (77x82) : **SEK 25 000** – Stockholm, 28 oct. 1991 : *Namndemansgarden à Hven*, h/t (47x59) : **SEK 8 000** – Stockholm, 21 mai 1992 : *La mer et le rivage*, h/t (52x85) : **SEK 11 000** – Stockholm, 10-12 mai 1993 : *Marine à Hven*, h/t (87x86) : **SEK 41 000** – Stockholm, 30 nov. 1993 : *Un soir de mai*, h/t (96x83) : **SEK 47 000**.

RUDD Agnès J.
xixᵉ-xxᵉ siècles. Britannique.
Peintre de paysages.
Elle vécut et travailla à Bournemouht. Elle exposa à Londres de 1888 à 1913.

RUDD Charles
xixᵉ siècle. Britannique.
Peintre.
Le Musée de Birmingham conserve de lui : *Paradis Street, Birmingham*, vers 1840.

RUDD Johannes Bruno
Né le 13 décembre 1792 à Bruges, d'origine anglaise. Mort le 22 février 1870 à Bruges. xixᵉ siècle. Belge.
Graveur au burin et architecte.
Il grava les principaux monuments de Bruges.

RUDDER Emile de
Né le 29 mai 1822 à Gand. Mort le 3 février 1874 à Gand. xixᵉ siècle. Belge.
Peintre.
Il peignit des costumes.

RUDDER Isidore Liévin de
Né le 3 février 1855 à Bruxelles. Mort en 1943. xixᵉ-xxᵉ siècles. Belge.
Sculpteur de scènes de genre, céramiste, peintre, graveur.
Il fut élève de l'Académie des Beaux-Arts de Bruxelles, obtint le Second Prix de Rome en 1885.
Bibliogr. : In : *Diction. Biogr. illustré des Artistes en Belgique depuis 1830*, Arto, Bruxelles, 1987.
Musées : Anvers : *Le nid*.
Ventes Publiques : Londres, 21 mars 1985 : *Bacchante avec quatre enfants* vers 1870, bronze, patine brun-vert (H. 65) : **GBP 2 300**.

RUDDER Jan de
xixᵉ siècle. Actif à Paris en 1836. Belge.
Peintre de genre.

RUDDER Louis-Henri de
Né le 17 octobre 1807 à Paris. Mort le 11 août 1881 à Paris. xixᵉ siècle. Français.
Peintre d'histoire, sujets religieux, scènes de genre, portraits, dessinateur, lithographe.
Il fut élève du baron Gros et de Nicolas Charlet à l'École des Beaux-Arts de Paris. Il exposa au Salon de Paris, à partir de 1835, obtenant une médaille de troisième classe en 1840, une de deuxième classe en 1848. Il fut promu chevalier de la Légion d'honneur en 1863.
Musées : Auxerre : *Portrait du prince d'Eckmühl* – La Rochelle : *Nicolas Flamel* – Saint-Étienne (Mus. d'Art et d'Industrie) : *Ecce homo* – Versailles : *Louis de Lorraine, cardinal de Guise* – *Étienne Pasquier*.
Ventes Publiques : Paris, 9 mars 1949 : *Portrait de femme*, dess. reh. : **FRF 600**.

RÜDE Anton Christopher ou Ryde
Né en 1744 à Copenhague. Mort le 23 avril 1815 à Hörsholm. xviiiᵉ-xixᵉ siècles. Danois.

Peintre de sujets allégoriques, batailles.
Il fut élève de l'Académie de Copenhague.
Musées : Frederiksborg (Mus. Nat.) : *Allégorie du combat sur la Reede*.
Ventes Publiques : Stockholm, 30 nov. 1993 : *Engagement de cavalerie* 1794, h/t (70x102) : **SEK 28 000**.

RUDE François
Né le 4 janvier 1784 à Dijon (Côte-d'Or). Mort le 3 novembre 1855 à Paris. xixᵉ siècle. Français.
Sculpteur de figures, bustes, graveur.
Son père tenait commerce de construction de poêles dits cheminées à la prussienne, de chaudronnerie et de serrurerie et l'associa à son travail dès sa huitième année. Il commença ses études artistiques à l'âge de seize ans sous la direction de Devosge. Plusieurs bustes et surtout celui de *Monnier* en 1804 appelèrent sur lui l'attention et la protection de M. Frémiet qui lui en avait fait la commande et qui ne cessa de lui témoigner une affection quasi paternelle. Quand vint la conscription, en 1805, ce dernier fournit les fonds nécessaires au remplacement et Rude put venir à Paris en 1807 avec une recommandation pour Denon auquel il présenta une figure de *Thésée ramassant un palet*. Denon la prit pour une copie d'antique et s'intéressa à l'auteur qu'il fit entrer dans l'atelier de Gaulle où il travailla peut-être aux bas-reliefs de la Colonne Vendôme. Un peu après, il le quittait pour celui de Cartellier, et se préparait à concourir pour le prix de Rome. Il fut admis le premier en loge et obtint le Second Prix. En 1812, Rude emporta le Premier Grand Prix, mais ne le reçut pas. Il quitta Paris pour Bruxelles, suivant la famille Frémiet qui était contrainte de s'exiler, étant lui-même amoureux de Sophie Frémiet. A Bruxelles il ouvrit un atelier où il travailla jusqu'en 1826, puis rentra à Paris où il prit part aux expositions à partir de 1827. Il envoya successivement un *Mercure rattachant sa talonnière* en 1827, le *Petit pêcheur napolitain* en 1831. Son remarquable talent lui valut une grande médaille d'honneur en 1855 (Exposition Universelle) ; il était chevalier de la Légion d'honneur depuis 1833 ; de nombreuses commandes lui furent faites, notamment *Une Vierge*, pour l'église Saint-Gervais (1827) ; *Prométhée animant les arts*, bas-relief au Corps Législatif ; *La Douceur*, jeune fille caressant un oiseau, pour le tombeau de Cartellier au Père-Lachaise ; *Le Baptême du Christ*, groupe en marbre, à l'église de la Madeleine ; *Louis XIII*, statue en argent, pour le duc de Luynes ; *Godefroy Cavaignac* (1847), statue couchée, bronze, au cimetière Montmartre ; *Gaspard Monge* (1848), statue en bronze pour la ville de Beaune ; *Le Maréchal Bertrand*, statue en bronze pour la ville de Châteauroux ; *Le Maréchal Ney* (1852-53), statue en bronze, place de l'Observatoire à Paris ; *Le Monument de Napoléon* (1847), dans la propriété de M. Noisot à Frisinez-Dijon ; *Poussin et Houdon*, statues en pierre pour le Louvre ; mais le seul titre de gloire de Rude, ce fut de pouvoir traduire dans la forme plastique l'héroïsme français dans l'admirable groupe *Le Départ* (1835-1836), qui décore la façade est de l'Arc-de-Triomphe de l'Étoile. Œuvre d'une inspiration géniale que l'on a surnommée avec raison *La Marseillaise de pierre*. Malgré un côté un peu formel de son œuvre qui reste parfois attaché à des types de représentations classiques, Rude a choqué ses contemporains par son réalisme, sa vitalité et parfois son audace qui sont aujourd'hui les qualités que l'on retient. Un Musée lui a été consacré à Dijon, sa ville natale.
Bibliogr. : Louis de Fourcaud : *Rude sculpteur, ses œuvres et son temps 1784-1855*, Librairie d'art ancien et moderne, Paris, 1904.
Musées : Bruxelles : *Bustes de Guillaume Iᵉʳ des Pays-Bas* – Châlons-sur-Marne : *David* – *Jean Fr. Galaup de La Pérouse* – Dijon : *Hébé* – *François Devosge* – *Jeune Napolitain* – *Mercure* – *Le départ* – *A. M. J. J. Dupin* – *L'Amour dominateur du monde*, 2 fois – Paris (Mus. du Louvre) : *La Marseillaise* – *Jeune fille* – *Jeune pêcheur napolitain* – *Mercure rattachant sa talonnière* – *Maurice de Saxe* – *Gaspard Monge* – *Jeanne d'Arc* – *Christ en croix* – *Napoléon Iᵉʳ* – *Mme Cabet* – Rouen : *Cavaignac mort* – *Louis David* – Semur-en-Auxois : *Hébé* – Toulon : *Jeune pêcheur napolitain* – *Louis David* – Valence : *Jeune pêcheur napolitain* – Versailles : *Maréchal de Saxe* – *L. d'Armagnac duc de Nemours* – *Jean La Pérouse* – *David*.
Ventes Publiques : Paris, 4 mars 1932 : *Figure allégorique*, pl. : **FRF 660** – Paris, 12 mai 1937 : *Moïse fait jaillir l'eau*, cr. et reh. de blanc, dessin d'un bas-relief : **FRF 800** – Paris, 25 mars 1949 : *Étude pour la chasse de Méléagre* 1856, pl. : **FRF 8 000** – Marseille, 8 avr. 1949 : *Tête de vieillard*, gche : **FRF 20 000** –

NEW YORK, 1er mars 1972 : *La Marseillaise,* bronze : **USD 3 600** – PARIS, 13 mai 1976 : *Enfant à la tortue,* bronze doré patiné (H. 30,5, L. 34) : **FRF 1 500** – NEW YORK, 1er mars 1980 : *Le Pêcheur napolitain,* bronze, patine brun-rouge (H. 34,3) : **USD 1 600** – PARIS, 20 nov. 1981 : *Une figure de la Marseillaise,* bronze patiné (H. 37) : **FRF 6 100** – NANTES, 17 déc. 1986 : *Jeune femme ailée brandissant une torche,* bronze patine noire (H. 75) : **FRF 141 000** – LONDRES, 26 nov. 1986 : *Héné et l'aigle de Jupiter* vers 1851-1855, bronze patine brun-rouge (H. 81) : **GBP 31 000** – PARIS, 24 avr. 1988 : *Le Pêcheur napolitain,* bronze patine médaille (L. 36, H. 31,5) : **FRF 8 500** – NEW YORK, 23 mai 1990 : *Tête de vieux guerrier,* terre cuite (H. 58,4) : **USD 26 400** – PARIS, 22 mars 1994 : *La Pieta,* cr. noir (39x54) : **FRF 8 000** – PARIS, 28 juin 1996 : *Tête de Gaulois,* plâtre, étude (H. 63) : **FRF 26 000** – PARIS, 13 mai 1997 : *Tête de vieux guerrier,* plâtre patiné (H. 63) : **FRF 30 000.**

RUDE Olaf

Né le 26 avril 1886 à Kattentak (près de Rakvere). Mort en 1957 à Copenhague. XXe siècle. Danois.

Peintre de figures, intérieurs, paysages, natures mortes. Cubiste.

Il fut élève de l'Académie des Beaux-Arts de Copenhague. Il vécut et travailla à Copenhague.

Représentant du cubisme au Danemark, il se consacra essentiellement à la peinture de natures mortes et de paysages. Paysans aux champs et scènes villageoises forment, en effet, l'essentiel de son œuvre.

Olaf Rude

MUSÉES : AARHUS – COPENHAGUE – GÖTEBORG – RANDERS – RIBE – RÖNNE – VEJEN – VEJLE.

VENTES PUBLIQUES : COPENHAGUE, 6 juil. 1950 : *Homme assis près d'une table :* **DKK 2 100** – COPENHAGUE, 30 oct. 1950 : *Femmes dans une rue de village :* **DKK 2 950** – COPENHAGUE, 22 mai 1951 : *Nature morte :* **DKK 3 000** ; *Paysage :* **DKK 1 800** – COPENHAGUE, 5 mars 1958 : *Vue prise de l'atelier de l'artiste :* **DKK 8 100** – COPENHAGUE, 15 et 16 mai 1963 : *Les champs :* **DKK 8 100** – COPENHAGUE, 30 juin 1965 : *Nature morte :* **DKK 11 000** – COPENHAGUE, 13 mai 1970 : *Femme au parapluie :* **DKK 15 900** – COPENHAGUE, 15 mars 1972 : *Trois paysannes :* **DKK 21 000** – COPENHAGUE, 5 sep. 1973 : *Paysage de septembre :* **DKK 25 000** – COPENHAGUE, 22 mai 1974 : *Nature morte :* **DKK 31 000** – COPENHAGUE, 25 nov. 1976 : *Nature morte 1921,* h/t (44x49) : **DKK 15 000** – COPENHAGUE, 8 mars 1977 : *Paysage 1923,* h/t (81x100) : **DKK 21 000** – COPENHAGUE, 11 oct 1979 : *Les cavaliers 1918,* h/t (80x100) : **DKK 34 000** – COPENHAGUE, 22 jan. 1980 : *Nature morte 1940,* h/t (74x100) : **DKK 25 000** – COPENHAGUE, 26 nov. 1981 : *Vue de l'atelier, Allinge 1942,* h/t (100x125) : **DKK 27 000** – COPENHAGUE, 11 mai 1983 : *Scène de port,* h/t (60x93) : **DKK 20 000** – COPENHAGUE, 15 oct. 1985 : *Nature morte aux fleurs et aux fruits,* h/t (91x73) : **DKK 78 000** – COPENHAGUE, 25 sep. 1986 : *Composition cubiste 1917,* h/t (125x97) : **DKK 250 000** – COPENHAGUE, 4 mai 1988 : *Composition cubiste 1919* (87x71) : **DKK 130 000** ; *Vue sur la mer 1928* (70x81) : **DKK 36 000** ; *Paysage d'été 1942,* aquar. (46x63) : **DKK 5 000** – COPENHAGUE, 10 mai 1989 : *Paysage d'été avec des maisons à Bornholm 1945,* h/t (90x130) : **DKK 28 000** – COPENHAGUE, 20 sep. 1989 : *Maison près de Ostersoen,* h/t (97x130) : **DKK 30 000** – NEW YORK, 21 fév. 1990 : *Mes parents 1934,* h/t (110,5x120,7) : **USD 6 600** – COPENHAGUE, 9 mai 1990 : *Nature morte avec des ustensiles de céramique 1941,* h/t (81x100) : **DKK 60 000** – STOCKHOLM, 14 juin 1990 : *Paysage,* h/t (65x93) : **SEK 28 000** – COPENHAGUE, 31 oct. 1990 : *Vue sur la mer à Allinge,* h/t (97x130) : **DKK 44 000** – COPENHAGUE, 4 déc. 1991 : *Composition cubiste 1917,* h/t (125x97) : **DKK 250 000** – COPENHAGUE, 1er avr. 1992 : *Temps orageux à Bornholm 1928,* h/t (100x126) : **DKK 60 000** – COPENHAGUE, 20 oct. 1993 : *Composition cubiste I 1918,* h/t (100x126) : **DKK 325 000** – COPENHAGUE, 19 oct. 1994 : *Intérieur d'un atelier de peintre,* h/t (90x95) : **DKK 50 000** – COPENHAGUE, 17 avr. 1996 : *Nature morte,* h/t (74x91) : **DKK 36 000** – COPENHAGUE, 16 avr. 1997 : *Vue sur la jetée 1926,* h/t (33x41) : **DKK 16 000.**

RUDE Sophie, Mme, née Fremiet

Née le 20 juin 1797 à Dijon (Côte-d'Or). Morte le 4 décembre 1867 à Paris. XIXe siècle. Active aussi en Belgique. Française.

Peintre d'histoire, sujets religieux, compositions mythologiques, portraits, compositions murales, copiste.

Elle est la fille d'Emmanuel Frémiet et la femme de François Rude. Elle fut élève d'Anatole Devosge à Dijon, puis de Jacques-Louis David à Bruxelles, ville où elle vécut avec sa famille entre 1816 et 1827.

Elle figura au Salon d'Anvers en 1819 et concourut pour le grand prix au Salon de Gand en 1820, obtenant une médaille d'honneur.

Elle peignit plusieurs décorations murales pour le château de Tervuren et l'Hôtel d'Arenberg. Parmi ses œuvres dans un style davidien un peu théâtral, on mentionne encore : *Sainte lecture* ou *Lecture de la Bible* ; *Sainte Famille* ; *Sommeil de la Vierge* ; *La Belle Anthia d'Éphèse* ; *La mort de Cynos* ; *Adieux de Charles Ier* ; *Épisode de la Fronde.* Ses portraits, assez nombreux, sont d'une facture sèche. Elle copia également divers tableaux de David, comme la *Psyché ou la colère d'Achille.*

MUSÉES : DIJON (Mus. des Beaux-Arts) : *Révolte à Bruges en 1436 – Sainte Famille – Entrevue de M. le prince et de mademoiselle de Montpensier en 1652 – Mme Rude – Mme Van der Haërt, née Frémiet – Mme Gerbois et sa fille – M. Petit – Mme Petit – Mlle Duval – M. Wasset – Mme Wasset – M. Frémiet, père de l'artiste – François Rude, mari de l'artiste – Ariane abandonnée dans l'île de Naxos 1826* – PARIS (Mus. du Louvre) : *Portrait de Bernard Wolf.*

VENTES PUBLIQUES : PARIS, oct. 1945-juil. 1946 : *Vénus et l'Amour :* **FRF 16 500** – BRUXELLES, 27 oct. 1976 : *La lecture de la Bible 1819,* h/t (68x85) : **BEF 110 000** – NEW YORK, 28 fév. 1990 : *La mort de Cenchirias, fils de Neptune,* h/t (206,4x254,6) : **USD 137 500** – NEW YORK, 26 mai 1994 : *La mort de Cenchirias, fils de Neptune,* h/t (206,4x254,6) : **USD 156 500.**

RUDEL Jean Antoine

Né le 25 octobre 1917 à Montpellier (Hérault). XXe siècle. Français.

Peintre de nus et de paysages. Tendance symboliste.

Son père était peintre et professeur à l'École des Beaux-Arts de Montpellier. Depuis la période des études, il a constamment mené deux carrières, l'une artistique, l'autre universitaire, jusqu'à l'agrégation d'histoire, un doctorat ès lettres en histoire de l'art, le professorat dans le secondaire, puis le professorat d'arts plastiques et sciences de l'art à la Sorbonne, enseignement supérieur à la création duquel il avait participé. Historien d'art, il a publié des ouvrages sur Venise, l'art italien, l'art contemporain, les techniques artistiques. Il a occupé d'autres nombreuses fonctions, notamment auprès du Musée du Louvre, de la ville de Saint-Germain-en-Laye, de l'UNESCO, de l'ex ORTF, etc.

Sa carrière artistique a débuté aux Écoles des Beaux-Arts de Montpellier puis de Paris après la guerre de 1939-1945. Ultérieurement, il reçut aussi les conseils amicaux et techniques de Jean Aujame et Roger Chastel. Il commença à exposer à Paris au Salon de la Jeune Peinture, puis aux Salons des Artistes Indépendants, de la Société Nationale des Beaux-Arts, d'Automne dont il est sociétaire, Comparaisons, du Dessin et de la Peinture à l'eau dont il est vice-président. Il participe aussi à des expositions collectives dans plusieurs villes françaises, à la Biennale Inter-Arts de Saint-Germain-en-Laye qu'il a créée, à l'étranger : Tokyo, Rio de Janeiro... Il montre aussi sa peinture dans des expositions personnelles à Paris, Arles, Montpellier. En 1998 à Montpellier, la galerie de l'Ancien Courrier a présenté une exposition consacrée à Jean Aristide et à Jean Antoine Rudel.

Il s'est continuement attaché à traduire par le dessin et la peinture son émotion devant la nature méditerranéenne, les bordures maritimes et les étangs de sa région d'origine, puis d'Italie, de Grèce, d'Espagne, devant leurs corps des baigneuses au soleil des plages de l'été. Sa référence constante provient de la statuaire antique, en ce qu'il accorde la sensualité physique à l'harmonie des proportions et à une dimension monumentale et mythique, accord dont on retrouve l'écho constamment répété dans l'histoire de l'art et jusqu'aux baigneuses de Cézanne, aux Tahitiennes de Gauguin, et aux baigneuses dans les calanques d'Othon Friesz. Il partage un amour franciscain pour la totalité de la création, toujours envisagée à partir d'une vision poétique empreinte d'une certaine religiosité, parfois menée jusqu'à une réalisation proprement religieuse. Non exclusifs de quelques diversions, il est, tout au long de sa carrière, le peintre de deux thèmes privilégiés : rivages de la mer et des étangs et, souvent sur leur frange partagée, la femme, Amphitrite, Aphrodite, Ève, nativement nue. ■ J. B.

Musées : Paris (Mus. d'Art mod. de la Ville) – Saint-Germain-en-Laye – Toulon.

RUDEL Jean Aristide
Né en 1884 à Montpellier (Hérault). Mort en 1959 à Montpellier. xxᵉ siècle. Français.
Peintre de compositions à personnages, figures, nus, portraits, paysages animés, marines, natures mortes, dessinateur. Tendance impressionniste.
Il fut élève boursier de l'École des Beaux-Arts de Montpellier, puis, à partir de 1917, de celle de Paris, dans l'atelier de Jean-Paul Laurens. Il aurait aussi fréquenté l'Académie Julian et reçu les conseils de Jacques-Émile Blanche. Après l'interruption de la Première Guerre mondiale, gravement blessé à Verdun, décoré de la Croix de Guerre, il revint à la vie artistique. S'il venait et exposait à Paris, il alla surtout vivre dans sa région montpelliéraine, d'où il tirait son inspiration essentielle, et se constituait une clientèle importante. Après 1925, ses œuvres sont aussi acquises aux États-Unis, Canada, en Australie, Angleterre et Suède. Dans sa ville et sa région, il était présent dans les activités sociales diverses, humanitaires, artistiques, dans les commissions de musées, etc. Tardivement, il devint professeur de dessin à l'École des Beaux-Arts de Montpellier. Il a essentiellement exposé au Salon des Artistes Français à Paris, depuis 1910. Il participait à des expositions à Montpellier et dans les villes de la côte méditerranéenne, de Perpignan à Nice. En 1986, le Musée Fabre de Montpellier a organisé une importante exposition rétrospective de l'ensemble de son œuvre. En 1998 à Montpellier, la galerie de l'Ancien Courrier a présenté une exposition consacrée à Jean Aristide et à Jean Antoine Rudel.
Avec un matériel modeste et sur de petits formats, il traquait sans cesse le motif sur nature, sur les plages et bords d'étangs de sa région, qu'il reprenait en atelier. Toutefois, ces « pochades » spontanées restent peut-être la partie la plus libre et alerte de son œuvre. Après avoir admiré Renoir et pratiqué un certain scintillement impressionniste, pour la franche sensualité de leur toucher pictural, ses admirations allèrent ensuite à Titien, Delacroix, Courbet. Il a traité tous les sujets, naturellement les paysages et marines de sa quête constante, mais aussi des natures mortes, fleurs, les portraits de personnalités régionales et même quelques compositions religieuses de commande, mais surtout son thème de prédilection, dans lequel il voyait la quintessence de toute la beauté présente dans la nature, le nu féminin, qu'il situait parfois dans des compositions de groupe, dans la grâce ou l'abandon de ses attitudes familières, en baigneuse ou dormeuse. ■ J. B.
Bibliogr. : Jean Rudel : Catalogue de l'exposition rétrospective J.A. Rudel, Mus. Fabre, Montpellier, 1986.
Musées : Montpellier (Mus. Fabre) : *Portrait de l'artiste – Grande baigneuse – Paysage de l'Hérault*.

RUDELBACH C. L.
xviiiᵉ siècle. Autrichien.
Peintre.
On cite de lui un *Portrait du prince Eugène de Savoie*, daté de 1718.

RÜDELL Carl
Né le 6 septembre 1852 à Trèves (Rhénanie-Palatinat). Mort en 1939 à Berlin. xixᵉ-xxᵉ siècles. Allemand.
Aquarelliste de paysages, paysages urbains.
Il fut également architecte.

C. Rüdell (signature)

Musées : Cologne (Mus. Rhénan) – Trèves (Mus. Mosellan).
Ventes Publiques : Cologne, 19 oct. 1973 : *Vue de Cologne*, aquar. : DEM 5 500 – Cologne, 26 mars 1976 : *Paysage*, aquar. (36x24) : DEM 1 600 – Cologne, 19 oct 1979 : *Scène de carnaval* 1938, aquar. (56x40) : DEM 12 000 – Cologne, 23 oct. 1981 : *Concert dans un parc*, aquar. (25x31) : DEM 6 000 – Cologne, 28 oct. 1983 : *Procession à Cologne*, aquar. (42x28,5) : DEM 8 000 – Cologne, 15 oct. 1988 : *Paysage avec un moulin à vent*, aquar. (23x37) : DEM 1 100 – Cologne, 20 oct. 1989 : *Jeux d'hiver pour les enfants*, aquar. (20,5x29) : DEM 1 500 – Cologne, 23 mars 1990 : *Journée d'été à Eigelsteintor*, aquar. (38x27) : DEM 5 500.

RUDELL Peter Edward
Né en 1854. Mort le 20 juin 1899. xixᵉ siècle. Américain.

Paysagiste.
Il travailla à New York.

RÜDER Sigismund
xviᵉ siècle. Actif à Burghausen. Allemand.
Sculpteur.
Il sculpta surtout des tombeaux et des bas-reliefs funéraires.

RÜDER Wolf. Voir RIEDER

RUDGE Bradford
xixᵉ siècle. Britannique.
Peintre de paysages, peintre à la gouache, lithographe.
Il exposa à la Royal Academy de Londres en 1840 et de 1863 à 1872.
Ventes Publiques : Londres, 6 nov. 1995 : *L'allée à Ampthill* 1862, gche (55x42) : GBP 3 450.

RUDGER LUCAS von Osseg
xiiiᵉ siècle. Autrichien.
Enlumineur et calligraphe.
De l'ordre des Cisterciens, il enlumina un missel pour l'abbesse du couvent de Saar en Moravie.

RUDGERIUS ou Rudgerus
xiiiᵉ siècle. Autrichien.
Peintre.
Il exécuta probablement une partie des fresques de la tribune ouest de la cathédrale de Gurk en 1218.

RUDGISH Astrid von
Née en 1940 à Bruxelles. xxᵉ siècle. Belge.
Peintre de portraits, paysages.
Elle a étudié à Cologne à l'Institut supérieur des Arts et Métiers. Elle expose à Bruxelles, en 1972, à Cologne et à Paris en 1973. La composition de ses œuvres est linéaire et structurée. Les traits fortement marqués, les objets ou personnages délimités plus ou moins géométriquement, la façon de composer un tableau par une succession de différents plans, tendent, pour certaines toiles, à se référer au néocubisme.

RUDHARDT Claude Charles
Né le 27 septembre 1829 à Genève. Mort le 22 avril 1895 à Paris. xixᵉ siècle. Suisse.
Peintre de figures, paysages, décorations, céramiste.
Il se fixa à Paris en 1862.
Ventes Publiques : Paris, 5 avr. 1993 : *Personnages près de la colonne de Pompée* ; *Personnages auprès d'un vieux puits*, h/t (53x44) : FRF 35 000.

RUDHART Thérèse, née Schumm
Née le 14 août 1804 à Bamberg. xixᵉ siècle. Allemande.
Peintre amateur.
Elle peignit des portraits et des sujets d'histoire.

RUDIEZ Vicente
Mort le 25 octobre 1802 à Madrid. xviiiᵉ siècle. Espagnol.
Sculpteur.
Élève de l'Académie de Madrid. Il exécuta des sculptures pour des églises de Madrid.

RÜDIGER Bernhard
Né en 1964 à Rome. xxᵉ siècle. Actif en France. Italien.
Sculpteur d'installations, auteur de performances, vidéaste. Conceptuel.
Il montre ses œuvres dans des expositions personnelles, dont : 1995, présenté en exposition personnelle par la galerie Michel Rein de Tours lors de la FIAC (Foire internationale d'Art contemporain), Paris ; 1997, Espace d'art moderne et contemporain, Toulouse.
Conceptuelle, l'œuvre de Bernhard Rüdiger développe une réflexion ayant pour fondement le langage. Il s'agit de déterminer le sens de certaines notions, telles la *beauté*, la *vérité*... à partir de la rencontre et du déplacement d'objets.
Musées : Orléans (FRAC) : *La poésie* 1994, bois contreplaqué, colle à bois, boulons.

RÜDIGER Johann Anton I
xviiiᵉ siècle. Actif à Halle dans la première moitié du xviiiᵉ siècle. Allemand.
Peintre.
Père de Johann Anton Rüdiger. II. Il peignit des portraits de professeurs de l'Université de Halle et fut peintre à la Cour de Dessau.

RÜDIGER Johann Anton II
xviiiᵉ siècle. Allemand.

Peintre.
Fils de Johann Anton Rüdiger I. Il fut peintre à l'Université de Halle vers 1750.

RÜDIGER Johann Friedrich
XVIII^e siècle. Actif à Nuremberg de 1710 à 1720. Allemand.
Aquafortiste et éditeur.
Il grava dix feuillets de chinoiseries.

RÜDIGER VON DER LAGE Max von
Né le 14 janvier 1862 à Berlin. XIX^e-XX^e siècles. Allemand.
Peintre de paysages.
Il travailla à Postdam.

RUDIN Nelly
Née en 1928 à Bâle. XX^e siècle. Suissesse.
Peintre, sculpteur. Abstrait-néoconstructiviste.
Elle a étudié à la Kunstgewerbeschule de Bâle. Elle a commencé à peindre en 1964.
BIBLIOGR. : In : *L'Art du XX^e siècle*, Paris, Larousse, 1991.
MUSÉES : GRENOBLE (Mus. de Peinture et de Sculpture).
VENTES PUBLIQUES : LUCERNE, 20 mai 1995 : *Sans titre*, h./deux toiles (21x41) : CHF 900.

RÜDINGER Albert
Né le 20 avril 1838 à Copenhague. Mort le 7 avril 1925 à Copenhague. XIX^e-XX^e siècles. Danois.
Peintre animalier, paysages.
Il fut élève d'Ole Haslund et de Harald Foss. Il fut également compositeur.

RUDINOFF Willibald Wolf ou Morgenstern
Né le 4 août 1866 à Angermünde. XX^e siècle. Russe.
Peintre, graveur.
Il gravait à l'eau-forte. Il se produisit un certain temps dans des music-halls.

RÜDISÜHLI Eduard
Né le 26 juin 1875 à Bâle. Mort en 1938 à Rorschacherberg. XX^e siècle. Suisse.
Peintre de paysages.
Fils de Jakob Lorenz Rüdisühli et élève de son frère Herman.
VENTES PUBLIQUES : PARIS, 19 déc. 1989 : *L'Île des Morts*, h/pan. (52,5x80) : FRF 50 000 – BERNE, 12 mai 1990 : *Automne*, h/cart. (31x54,5) : CHF 1 200 – ZURICH, 17-18 juin 1996 : *Paysage mythologique*, h/t (134x197) : CHF 11 000.

RÜDISÜHLI Hermann ou Traugott Hermann
Né le 10 juin 1864 à Lenzburg. Mort en 1944. XIX^e-XX^e siècles. Suisse.
Peintre de paysages, sculpteur.
Fils et élève de Jakob Lorenz Rüdisühli. Il fit ses études à Bâle et à Karlsruhe. Il vécut et travailla à Munich. Il subit l'influence de Böcklin.
MUSÉES : ELBERFELD (Mus. mun.) – MAYENCE (Mus. mun.) – ZURICH (Gal. Henneberg).
VENTES PUBLIQUES : VIENNE, 16 janv 1979 : *Paysage d'automne*, h/pan. (14x27) : ATS 20 000 – LOS ANGELES, 16 mars 1981 : *Paysage au ciel orageux*, h/pan. (50,5x70) : USD 1 300.

RÜDISHÜLI Jakob Lorenz
Né le 13 octobre 1835 à Saint-Gall. Mort le 25 novembre 1918 à Bâle. XIX^e-XX^e siècles. Suisse.
Peintre de paysages, graveur, lithographe.
Il étudia d'abord la lithographie dans sa ville natale et à Schaffouse, puis la gravure sur cuivre à Darmstadt. Il gravait à l'eau-forte et au burin. Il produisit un grand nombre de vues de Suisse et des bords du Rhin. Monkaczy appréciait son talent, lui donnant des conseils et lui facilitant l'accès au Salon de Paris en 1875. Jakob Lorenz Rüdisühli eut plusieurs enfants qui furent artistes, Eduard, Hermann et Louise.
MUSÉES : BÂLE : *Paysage boisé, lumière du soir* – *Paysage marécageux* – BERNE : *Château abandonné* – *Coucher de soleil à la lisière d'une forêt* – MAYENCE : *Le mont Rose au soleil couchant*.
VENTES PUBLIQUES : BERNE, 26 oct. 1985 : *Paysage d'automne au ciel d'orage*, h/t (38x52) : CHF 4 300.

RÜDISÜHLI Louise, plus tard Mme Berlinger
Née en 1867. XIX^e-XX^e siècles. Suissesse.
Peintre.
Elle fut la fille et l'élève de Jakob Lorenz Rüdisühli.

RUDL Siegmund ou Zikmund
Né le 7 mai 1861 à Prague. XIX^e-XX^e siècles. Autrichien.
Peintre de sujets religieux.

Il fut élève de Trenkwald à l'Académie de Vienne, et, à l'Académie de Prague, de Sequens. Il peignit des fresques et des tableaux d'autel pour des églises de Prague, de Könisberg et de Breslau.

RUDLAND Robert I
XVII^e siècle. Britannique.
Peintre verrier.
Père de Robert R. II. Il exécuta des vitraux pour la chapelle du Wadham College à Oxford dans la première moitié du XVII^e siècle.

RUDLAND Robert II
XVII^e siècle. Britannique.
Peintre verrier.
Fils de Robert Rudland I. Il restaura les vitraux dans l'église St. Mary d'Oxford dans la première moitié du XVII^e siècle.

RUDLOFF Johann Georg
XVIII^e siècle. Allemand.
Sculpteur.
Il travailla à l'Hôtel de Ville de Pirna en 1747.

RUDNAY Gyula ou Julius
Né le 9 janvier 1878 à Pelsüc. XX^e siècle. Hongrois.
Peintre de figures, portraits, paysages, graveur.
Il fit ses études chez Hollosy à Munich et à Nagy-Banya ainsi qu'à Rome et à Paris. Il gravait à l'eau-forte. Toutes les collections publiques de Hongrie possèdent des œuvres de cet artiste.
MUSÉES : BRUXELLES : *Demoiselle noble avec écuyer* – GÊNES (Mus. Modiano) : *Chants d'oiseaux* – ROME (Gal. Nat.) : *Salutation angélique* – VENISE (Gal. Mod.) : *Cortège de noces*.

RUDNICKI Marek
Né le 24 janvier 1927 à Varsovie. XX^e siècle. Polonais.
Peintre, dessinateur, illustrateur.
Il a étudié d'abord l'architecture à Varsovie. Il a exposé à Varsovie et Cracovie en 1946 (au Palais des Arts), à Amsterdam et à Bruxelles en 1954, à Berlin et à Munich en 1956, à Vienne en 1957, à Paris en 1965 et 1970. Il a obtenu le Prix Spécial en 1956, à Vienne, pour le portrait de Thomas Mann.
Il a illustré des ouvrages de Pouchkine, Tourgueniev, Tolstoï, Camus, Maurois et Gilbert Cesbron. À partir de 1959, il a commencé à dessiner des portraits pour un grand quotidien français. Des peintures de cet artiste figurent dans des musées des États-Unis, du Canada et d'Israël.
VENTES PUBLIQUES : PARIS, 20 mars 1988 : *Le sofer, le scribe*, h/t (73x60) : FRF 18 000 – PARIS, 8 avr. 1990 : *Scène du shtetl*, aquar. et dess. à la pl. (52x63) : FRF 22 000 – PARIS, 14 avr. 1991 : *Le shtetl*, h/t (73x60) : FRF 22 000 – PARIS, 17 juin 1991 : *Scène de schtetl*, h/pan. (65x54) : FRF 16 000 – PARIS, 4 avr. 1993 : *Le shtetl*, past. encre et aquar./pap./bois (55x65) : FRF 14 700.

RUDOLF. Voir aussi RUDOLPH

RUDOLF I
XIV^e siècle. Actif à Lunebourg (?). Allemand.
Sculpteur.
Il a sculpté dix panneaux représentant des *Scènes de la vie de Jésus* pour l'église du monastère Saint-Michel de Lunebourg.

RUDOLF II
XIV^e-XV^e siècles. Actif à Nuremberg de 1392 à 1400. Allemand.
Peintre.
Il exécuta les peintures et les dorures de la Belle Fontaine à Nuremberg.

RUDOLF Elsbeth
Née le 26 avril 1861 à Walk (Estonie). XIX^e-XX^e siècles. Allemande.
Peintre de portraits.
Elle fut élève d'Azbé. Elle se fixa à Dorpat.

RUDOLF Otto Paul
Né le 2 juillet 1867 à Ljubljana. XIX^e-XX^e siècles. Autrichien.
Peintre de paysages, portraits.
Il fit ses études à Graz et à Munich et s'établit à Vienne.

RUDOLF Robert
Né le 4 avril 1884 à Selzach. XX^e siècle. Suisse.
Sculpteur, sculpteur de monuments.
Il fut élève de Richard Kissling. Il a sculpté des monuments à Soleure et à Laufen.
MUSÉES : LOCLE (Mus. des Arts Décoratifs) : plusieurs œuvres.

RUDOLF Samuel ou **Rudolff** ou **Rudolph**
Né le 16 avril 1639 à Richviller (Haut-Rhin). Mort le 3 avril 1713 à Erlangen. XVIIe-XVIIIe siècles. Allemand.
Portraitiste et paysagiste.
Il travailla à Nuremberg et à Erlangen.

RUDOLF Van Antwerpen ou **Rudolph**, dit aussi **Rudolf von Antwerpen**
Né au XVIe siècle probablement à Anvers. XVIe siècle. Éc. flamande.
Peintre d'histoire et de portraits.
Identique à Rudolph Lœsen. En 1553, il peignit le maître-autel à l'église Saint-Victor à Xautlien. On cite encore de lui le *Portrait de Johan Van der Does* (à Leyde).

RUDOLFF J. Hanns
XVIe siècle. Travaillant en 1588. Autrichien.
Peintre verrier.
Le Musée des Arts Décoratifs de Graz conserve de lui un vitrail représentant *Joseph et la femme de Putiphar*.

RUDOLFI Pietro
XIXe siècle. Actif à Udine au début du XIXe siècle. Autrichien.
Sculpteur.
Il a sculpté un sarcophage pour les ossements de treize membres de la famille des Habsbourg se trouvant dans l'abbaye Saint-Paul en Carinthie, en 1818.

RUDOLPH. Voir aussi **RUDOLF**

RUDOLPH Arthur
Né le 17 novembre 1885 à Dresde (Saxe). XXe siècle. Allemand.
Peintre, lithographe.
Il fut élève d'Angelo Jank.
MUSÉES : POSEN (Mus. Nat.).

RUDOLPH Christian Friedrich
Né en 1692. Mort le 7 février 1754 à Augsbourg. XVIIIe siècle. Allemand.
Dessinateur, graveur et orfèvre.

RUDOLPH Christoph
Mort avant le 11 novembre 1740. XVIIIe siècle. Actif en Carinthie. Autrichien.
Sculpteur.
Il a sculpté le maître-autel dans l'église de l'Hôtel Dieu de Klagenfurt.

RUDOLPH Friedrich Gotthelf Ferdinand
Né le 16 juillet 1815 à Meissen (Saxe-Anhalt). XIXe siècle. Allemand.
Lithographe.
Élève de Julius Steinmetz.

RUDOLPH Gotthold
Né en 1789 à Annaberg. XIXe siècle. Allemand.
Portraitiste, paysagiste et lithographe.

RUDOLPH J. Philipp
XVIIIe siècle. Actif dans la seconde moitié du XVIIIe siècle. Allemand.
Peintre.
Il a peint la *Bataille de Lépante* pour l'église Maria Sondheim d'Arnstein en 1770.

RUDOLPH Jakob
Né le 21 septembre 1887 à Behlingen. XXe siècle. Allemand.
Sculpteur, sculpteur de monuments.
Il fut élève de l'Académie de Munich chez Balth. Schmitt. Il vécut et travailla à Munich.
Il sculpta des monuments aux Morts, des calvaires et des fontaines.

RUDOLPH Johann Georg. Voir **RUDOLPHI**

RUDOLPH Konrad ou **Conrado Rodulfo**
Né le 11 décembre 1732 à Vienne. XVIIIe siècle. Autrichien.
Sculpteur et architecte.
Il fit ses études à Paris et à Rome et séjourna longtemps en Espagne. Il exécuta une partie du portail central de la cathédrale de Valence. Il travailla aussi à Barcelone et à Vienne.

RUDOLPH Pauline, Mrs **Dohn**
Née à Chicago (Illinois). XXe siècle. Américaine.
Peintre.

Elle fut élève de l'Académie des Beaux-Arts de Philadelphie, et de Boulanger, Lefebvre, Lasar et Couture à Paris.
Elle fut membre de la Fédération américaine des Arts.

RUDOLPH Samuel. Voir **RUDOLF**

RUDOLPH Wilhelm
Né le 22 février 1889. XXe siècle. Allemand.
Peintre, graveur.
MUSÉES : CHEMNITZ (Mus. mun.) : *Fuite en Égypte* – DRESDE (Mus. mun.) : *Paysage avec chemin de fer local – Salle d'auberge vers minuit*.

RUDOLPHI Johann Georg
Né à Brakel. Mort le 30 avril 1693 à Brakel. XVIIe siècle. Allemand.
Peintre et dessinateur.
Il fut peintre à la Cour du prince-évêque Ferdinand de Furstenberg et peignit surtout des tableaux d'autel.

RUDOLPHI Johannes
Né le 5 octobre 1877 à Potsdam. XXe siècle. Allemand.
Peintre de portraits, paysages.
Il fut élève des Académies des Beaux-Arts de Berlin et Munich. Il vécut et travailla à Berlin.

RÜDORF Anna Margareta
Née le 9 mars 1879 à Berlin. XXe siècle. Allemande.
Peintre de portraits, paysages.
Elle fut élève de H. Balechek et de Heinrich Knirr. Elle se fixa à Iéna.

RUDORF Hermann
Né le 27 juin 1862 à Wieden (Saxe). XIXe-XXe siècles. Allemand.
Peintre de paysages.
Il fut élève de Schultz-Naumburg et de Gogarten. Il s'établit à Plauen.

RUDOW Gustav Ludwig ou **Ludwig**
Né le 29 mai 1850 à Merseburg. Mort le 27 juillet 1907 à Dresde. XIXe siècle. Allemand.
Peintre.
Élève de l'Académie de Dresde. Le Musée de cette ville conserve son *Portrait par lui-même*. Médaillé à Dresde en 1870 et 1873.

RUDROFF Alexander
XIXe siècle. Actif au début du XIXe siècle. Autrichien.
Peintre.
Élève de Johann Martin Schmidt, dit Kremser-Schmidt. Il peignit en 1807 le tableau du maître-autel de l'église de Saint-Veit-an-der-Gölsen.

RUDROFF Matyas ou **Mathias**
Né vers 1731. Mort le 25 mai 1786 à Ofen. XVIIIe siècle. Hongrois.
Peintre.
Il peignit en 1771 deux tableaux d'autel représentant *L'Enfant Jésus* pour l'église Sainte-Anne d'Ofen.

RÜDT Anton von
Né en 1883. Mort en 1936 à Munich. XXe siècle. Allemand.
Peintre de paysages.
VENTES PUBLIQUES : COLOGNE, 15 oct. 1988 : *Paysage d'hiver avec une ferme sous la neige* 1908, h/t (100x150) : **DEM 7 000**.

RUDULPH Rella
Née en 1906 à Livingston (Alabama). XXe siècle. Active depuis 1948 en France. Américaine.
Peintre.
Elle fut élève de la Chapelle School of Art, de Denver, en 1928, puis étant venue à New York en 1933 de l'Art Student's League. Elle effectua des voyages et des séjours en Équateur, au Chili, au Mexique. Elle vint se fixer à Paris en 1948.
Elle participe à des expositions collectives, parmi lesquelles, à Paris, le Salon des Réalités Nouvelles en 1953, 1954 et 1955. Elle montre des expositions personnelles de ses œuvres : à Bermingham (Alabama) en 1940, à New York en 1941, à Los Angles en 1945, à Paris en 1955.
Ses premières peintures non figuratives datent de 1949. Elle peint souvent sur un support d'aluminium. Après les premières peintures abstraites de ses débuts, dans lesquelles elle se cherchait encore, elle aboutit vite à une abstraction géométrique très stricte, qui la rapproche de Soldati et surtout de Dewasne.
BIBLIOGR. : Michel Seuphor : *Diction. de la peint. abstr.*, Hazan, Paris, 1957.

RUDZKI Aleksander
Né en 1832 à Varsovie. Mort le 6 février 1866 à Varsovie.
xix^e siècle. Polonais.
Peintre de genre.
Il fit ses études à Varsovie. Le Musée National de cette ville conserve des œuvres de cet artiste.

RUDZKI Jan Wezyk
Né le 11 mars 1792 à Witkovice. Mort le 31 janvier 1874 à Florence. xix^e siècle. Polonais.
Sculpteur, peintre et architecte.
Il fit ses études à l'Académie Saint-Luc de Rome. Le Musée National de Varsovie conserve un médaillon en bronze représentant A. Fredro.

RUE Abraham de La. Voir **LA RUE**

RUE Heinrich
xvii^e siècle. Français.
Sculpteur sur ivoire.
Il a sculpté le buste du Duc d'Albe.

RUE Jean de
Originaire de Picardie. xvi^e siècle. Français.
Sculpteur sur bois.
Il sculpta en 1540 les stalles de l'église de Rue (Somme).

RUE Lizinka Aimée Zoé. Voir **MIRBEL**

RUE Louis Félix de La. Voir **LA RUE**

RUE Philibert Benoît de La. Voir **LA RUE**

RUE Pierre de La. Voir **LA RUE**

RUEBBENS P.
Né à Bruxelles. Mort en 1742 à La Haye. xviii^e siècle. Éc. flamande.
Sculpteur.
Il a sculpté dans l'église d'Hardinxvelt le tombeau de Pompejus de Roovere. Probablement identique au sculpteur Rubbens.

RUEBER Magnus
Né à Amberg. Mort en 1686 à Bamberg. xvii^e siècle. Allemand.
Peintre.
De l'ordre des Franciscains, il exécuta des tableaux d'autel pour les églises des Franciscains d'Amberg et de Bamberg.

RUECKE Hans
xvi^e-xvii^e siècles. Actif en Bohême. Autrichien.
Médailleur.
Il travailla à Lunebourg, Brêmervörde, Moisbourg et Harbourg.

RUEDA Alonso de
xvi^e siècle. Actif dans la seconde moitié du xvi^e siècle. Espagnol.
Sculpteur.
Il exécuta des sculptures pour l'entrée d'Anne d'Autriche à Madrid en 1570.

RUEDA Esteban de
xvii^e siècle. Espagnol.
Peintre.
Il a peint des sujets historiques dans l'église Sainte-Anne et dans le couvent de la Piété de Grenade.

RUEDA Gabriel de
Mort le 24 décembre 1640 à Tolède. xvii^e siècle. Espagnol.
Peintre.
Il travailla d'abord à Grenade, puis à la cathédrale de Tolède où il peignit les fresques gigantesques de Saint Christophe.

RUEDA Gerardo
Né en 1926 à Madrid. Mort le 25 mai 1996 à Madrid. xx^e siècle. Espagnol.
Peintre, sculpteur. Abstrait.
Il se forma seul à la peinture. Il vit et travaille à Madrid.
Il participe, depuis la II^e Biennale Hispano-américaine, à La Havane, à Caracas et Bogota, en 1953, à de nombreuses expositions de groupe, parmi lesquelles : Jeune Peinture espagnole à Fribourg, Bâle, Munich, Göteborg, en 1959-1960 ; à la Biennale de Venise en 1960, à Peinture espagnole actuelle à Tokyo, San Francisco, New York en 1960-1961, à la Tate Gallery de Londres en 1962, à Art espagnol d'aujourd'hui à Bochum et Nuremberg en 1963, au Musée Louisiana à Copenhague en 1968, au III^e Salon International des Galeries Pilotes au Musée Cantonal de Lausanne en 1970.

Il montre ses œuvres dans des expositions personnelles, dont : à Madrid à partir de 1953-54, à Barcelone en 1955, à Paris en 1957, à Naples, Florence et Bologne en 1964, à Cordoue en 1965, à Séville en 1966, à Bilbao en 1968, à Tenerife en 1982, à Grenade en 1985, à Dublin en 1990, à l'Institut d'Art Moderne de Valence en 1995.
Dans un premier temps, Gerardo Rueda avait été figuratif. Il s'orienta ensuite vers l'abstraction en 1954. Vers 1958, ses peintures abstraites, solidement construites, étaient composées de formes plus ou moins géométriques, juxtaposées, assemblées, organisées en compositions équilibrées et délicatement ordonnées où la matière généreuse était souvent posée au couteau. Faisant ensuite place à plus de spontanéité et sans doute de sensibilité, il libère peu à peu les formes et parvient, vers 1961, à des espaces monochromes où seuls les accidents de matière constituent les reliefs accusés qui animent la toile. Renouant enfin avec plus de rigueur vers 1964, ses œuvres se présentent comme des bas-reliefs monochromes blancs. À l'intérieur de l'espace d'un cadre, qui se rattache à la surface plane du tableau classique, sont disposées des formes en bois peint, légèrement saillantes, à des niveaux différents les unes par rapport aux autres, en général parallèles au support, parfois aussi selon des angles divers. Ces formes sont extrêmement sobres, presque toujours orthogonales, selon la leçon néo-plasticiste de Mondrian, à laquelle il se réfère, avec les moyens plastiques de Ben Nicholson, mais dans un registre purement abstrait. Dans d'autres œuvres, il a expérimenté les effets optiques déjà largement exploités par Vasarely.
Bibliogr. : In : Catalogue du III^e Salon international des Galeries pilotes, Musée Cantonal, Lausanne, 1970 – Rueda, catalogue de l'exposition, gal. Juana Mordo, Madrid, 1971 – in : Catalogue National d'Art Contemporain, Éditions d'art Iberico 2000, Barcelone, 1990.
Musées : Barcelone – Cambridge (Fogg Art Mus.) – Cholet – Cuenca (Mus. d'art abstrait espagnol) – Göteborg (Konstmuseum) – Londres (British Mus.) – Madrid (Mus. Espagnol d'Art Contemp.) – Manila (Mus. del Ateneo) – Mexico (Mus. d'Art Contemp. International Rufino Tamayo) – New York (Mus. de Brooklyn) – Paris (Mus. d'Art Mod.) – Philippines (Mus. Nat.) – Rochester (Memorial Art Mus.) – Seville (Mus. d'Art Contemp.) – Verucchio (Gal. Mod.).

RUEDA Jeronimo de
xvii^e siècle. Actif au début du xvii^e siècle. Espagnol.
Peintre.
Il peignit des sujets historiques dans l'église Saint-André et dans la Collégiale de Grenade.

RUEDA Juan de
xvii^e siècle. Actif à Séville au début du xvii^e siècle. Espagnol.
Peintre.
Il sculpta deux autels pour la cathédrale de Séville en 1609.

RUEDA Nicolas de
xviii^e siècle. Espagnol.
Sculpteur et architecte.
Il travailla pour des églises de Lorca.

RUEDENAUER Adolf C.
Né le 1^{er} septembre 1896 à Stuttgart. xx^e siècle. Allemand.
Peintre, graveur et architecte.
Il fit ses études aux Académies de Munich et de Berlin.

RUEDORFER Ildefons
Né le 3 janvier 1726 à Kitzbuhel. Mort le 16 décembre 1801 à Rott-sur-l'Inn. xviii^e siècle. Autrichien.
Peintre.
Membre de l'ordre des Bénédictins.

RUEELE Jean. Voir **RUWEEL**

RUEF Mathias
Né en 1745. Mort en 1822. xviii^e-xix^e siècles. Actif à Volders (Tyrol). Autrichien.
Peintre.
Élève et assistant de M. Knoller à Neresheim et à Volders. Il exécuta des fresques dans les églises de Wiesing en 1780 et de Kirchbichl en 1784.

RUEFF Andreas ou Ruck
xvii^e siècle. Actif à Vienne de 1675 à 1679. Autrichien.
Peintre et critique d'art.
Il travailla pour le prince Charles Eusèbe de Liechtenstein.

RUEFF Christof
xviii^e siècle. Actif à Bozen. Autrichien.

Sculpteur.
Il travailla à Eppan en 1757.

RUEFF Hans Jakob ou **Ruoff**
Mort entre 1631 et 1650. XVIIᵉ siècle. Actif à Fribourg. Allemand.
Sculpteur.
Il travailla dans la cathédrale de Fribourg, à Masmunster et à Guebwiller.

RÜEGG Eduard
Né en 1838 à Wila. Mort le 8 avril 1903 à Wengen. XIXᵉ siècle. Suisse.
Paysagiste.

RÜEGG Ernst Georg
Né le 21 août 1883 à Mailand. Mort en 1948 à Männedorf. XXᵉ siècle. Suisse.
Peintre de genre, fresquiste, dessinateur, graveur.
Élève de H. Gattiker et d'E. A. Stuckelberg. Il exécuta des fresques dans l'Hôtel de ville de Schaffhouse.
MUSÉES : AARAU (Aargauer Kunsthaus) : *Die Stimmen der Kindlein am Abend* 1919 – GLARUS – OLTEN – WINTERTHUR – ZURICH.
VENTES PUBLIQUES : ZURICH, 26 mai 1978 : *Les vendanges*, h/t (143,5x95) : CHF 3 900 – ZURICH, 19 juil. 1984 : *Le prestidigitateur* 1919, h/t (50x65) : CHF 4 400 – ZURICH, 24 nov. 1993 : *La petite fille solitaire*, encre et aquar./pap. (37x27,5) : CHF 1 495.

RÜEGG Jakob ou **Hans J.**
Né le 26 décembre 1859 à Dällikon. XIXᵉ siècle. Suisse.
Peintre, aquafortiste et architecte.

RÜEGG Johann
XVIIᵉ siècle. Actif à Kempten-Wetzikon, travaillant de 1694 à 1695. Suisse.
Graveur au burin.

RUEGGER Henri
Né le 8 octobre 1881 à Genève. XXᵉ siècle. Suisse.
Paysagiste.
Professeur à l'École d'Art de Genève.

RUEHE Aegid de. Voir **RYDE Aegidius de**

RUEL Gabriel de
Mort le 24 décembre 1641. XVIIᵉ siècle. Actif à Grenade.
Espagnol.
Peintre d'histoire.
Il travailla à la cathédrale de Tolède en 1633. La plupart de ses œuvres sont à Grenade.

RÜEL Gottfried
XVIIᵉ siècle. Allemand.
Peintre verrier.
Il s'établit à Potsdam en 1678.

RUEL Jean. Voir **REVEL**

RUEL Jean-Pierre
Né en 1970 à Saint-Étienne (Loire). XXᵉ siècle. Français.
Peintre. Expressionniste.
Il fut élève de Vélickovic à l'École des Beaux-Arts de Paris, dont il est diplômé. Il participe à des expositions collectives, dont, à Paris : 1996, 1997 Paris, Salon de Mai, ainsi qu'à la galerie Aittouarès, qui l'a exposé individuellement en 1998.
Sa peinture exprime souvent la trace des péripéties violentes d'un quotidien multiple.

RUEL Johan Baptist de ou **Rüll** ou **Rul**
Né vers 1634 à Anvers. Mort le 20 juin 1685 à Würzburg. XVIIᵉ siècle. Éc. flamande.
Peintre d'histoire et de portraits.
Élève de Johann Thomas Van Ypres, dit Ipenaer. Il fut d'abord chantre à la cathédrale de Mayence. Il travailla à Heidelberg, Mayence, Würzburg, Augsbourg, Vienne, où il produisit plusieurs tableaux d'autel et des portraits.

J.B.R

MUSÉES : DARMSTADT : *Portrait du prince Damian Hartard Van der Leyen* – GOTHA : *Marie et l'Enfant Jésus* – HEIDELBERG : *Portrait de Melchior Friedrich von Schönborn et de sa femme* – MUNICH (Mus. Nat.) : *Madone avec l'Enfant* – MUNICH (Pina. Ancienne) : *Portrait de l'évêque Val. Voit von Rieneck* – SCHLEISSHEIM : *Pierre Philippe de Dernbach* – SPIRE : *Portrait de l'électeur Charles Louis*.

RUEL Pierre Léon Horace
Né vers 1845 à Paris. XIXᵉ siècle. Français.
Peintre de batailles, sujets allégoriques, scènes de genre, figures, portraits, paysages. Impressionniste.
Il fut élève d'Isidore Pils et de Louis Arbant. Il exposa au Salon de Paris, puis Salon des Artistes Français, de 1868 à 1903.
MUSÉES : ABBEVILLE : *Hommage à l'amiral Courbet*.
VENTES PUBLIQUES : PARIS, 6 mars 1893 : *Le roi va passer* : FRF 620 – PARIS, 17-18 nov. 1943 : *Ballet d'opéra*, mine de pb et aquar. gchée – FRF 200 – NEW YORK, 29 mai 1980 : *Le pickpocket* 1881, h/pan. (30,5x24) : USD 2 300 – CALAIS, 15 déc. 1996 : *La Fête villageoise* 1898, h/t (74x59) : FRF 22 000.

RUELA Juan de. Voir **LAS ROELAS**

RUELAND. Voir aussi **FRUEAUF Rueland**

RUELAND Theobald
XVIIIᵉ siècle. Actif dans la seconde moitié du XVIIIᵉ siècle. Allemand.
Dessinateur.
Il était moine. Il dessina l'église de Sammerei en 1786.

RUELANDT Christoph
XVIIᵉ siècle. Allemand.
Sculpteur.
Il travailla pour l'église des Jésuites de Munich et pour celle de Wessobrunn vers 1600 comme graveur et stucateur.

RUELAS Julio
Né en 1870. Mort en 1907. XIXᵉ-XXᵉ siècles. Mexicain.
Peintre.
Comme d'autres artistes d'Amérique latine, il se forma à la fin du XIXᵉ siècle en Europe, à Karlsruhe, sous la direction du professeur Mayerbeer.
Avant d'entreprendre son voyage, il collaborait déjà aux revues d'avant-gardes *Revista Moderna* avec des dessins et des vignettes et à *Los Contemporaneos*.
VENTES PUBLIQUES : NEW YORK, 5 avr. 1978 : *La critica*, eau-forte et pointe-sèche (23x16,8 ; 17,8x14,8) : USD 1 600 – NEW YORK, 2 mai 1990 : *Vision des Conquistadors* 1905, h/t (89x132) : USD 57 750 – NEW YORK, 25-26 nov. 1996 : *Nu vers 1900*, gche/pap. (26x14) : USD 2 760.

RUELL Johann Jakob. Voir **RILL**

RUELLAN Joseph Alexandre
Né en 1864 à Saint-Quay-Portrieux (Côtes-d'Armor). XIXᵉ siècle. Français.
Peintre de paysages.
Élève de J. P. Laurens et B. Constant. Sociétaire des Artistes Français depuis 1901, il figura au Salon de ce groupement ; mention honorable en 1897.
MUSÉES : SAINT-BRIEUC.
VENTES PUBLIQUES : PARIS, 22 mars 1990 : *Bord de plage*, h/pan. (22x33) : FRF 20 000.

RUELLE Charles de La. Voir **LA RUELLE**

RUELLE Jacques
XVIIᵉ siècle. Actif à Lyon de 1672 à 1695. Français.
Peintre.

RUELLE Jean, dit **la Ferté**
XVIIᵉ siècle. Actif à Paris dans la seconde moitié du XVIIᵉ siècle. Français.
Peintre.

RUELLE Robert
XVIIᵉ siècle. Actif à Lyon de 1631 à 1649. Français.
Peintre.

RUELLES, des. Voir aussi **DES RUELLES**

RUELLES Jean François de ou **Ruwelles**
XVIIᵉ siècle. Actif à Anvers dans la seconde moitié du XVIIᵉ siècle. Éc. flamande.
Graveur au burin.
Élève de P. Clouet.

RUEMANN. Voir **RÜMANN**

RUEP Johann
Mort vers 1780 à Bruneck. XVIIIᵉ siècle. Actif à Taufers. Autrichien.
Peintre.
Il peignit des miniatures sur les toiles d'araignées à la manière de Prunner et de Burgmann.

RUEPP

XVIIIe siècle. Actif à Wertingen. Allemand.

Peintre.

Il a peint le tableau d'autel représentant *Saint François d'Assise* dans l'ancienne église des Capucins de Donauwörth.

RUEPP Jakob

XVIIIe siècle. Autrichien.

Peintre.

Il vécut à Waidhofen-sur-la-Thaya, travaillant en 1721.

RUEPP Richard

Né le 4 avril 1885 à Saint-Vigil-d'Enneberg. XXe siècle. Actif à Vienne. Autrichien.

Sculpteur et médailleur.

Il fit ses études à Innsbruck chez H. Fuss et à Vienne chez Bitterlich. Il sculpta des monuments aux Morts, des bustes et des tombeaux.

RUEPRECHT

XVIe siècle. Actif à Klausen (Tyrol) dans la première moitié du XVIe siècle. Autrichien.

Peintre.

Il travailla dans l'église de Säben en 1516.

RUER Tommaso ou **Ruez** ou **Rerer**

D'origine allemande. XVIIe siècle. Italien.

Sculpteur.

Il travailla pour plusieurs églises de Venise et de Brescia.

RUES Jacob. Voir **RUSS**

RUES Lorenz

Né vers 1640. Mort le 15 avril 1690 à Rome. XVIIe siècle. Actif à Bruneck. Autrichien.

Sculpteur.

Il se maria à Rome. Il a probablement sculpté le tombeau de sa tante qui se trouve dans l'église de Bruneck.

RUESCH Nicolaus ou **Niklaus** ou **Rüsch**, dit **Lawelin** ou **Lawlin** ou **Clavin** ou **Clewin**

Mort peut-être entre 1453 et 1454 à Bâle. XVe siècle. Suisse.

Peintre de compositions religieuses, fresquiste.

On ne connaît pas les dates de naissance et de mort de cet artiste souabe, qui fut actif à Tübingen. Il apparaît à Bâle dès l'année 1405, ornant de fresques quelques cloîtres. En 1427, il devient membre du corps municipal et le peint en fresque *Saint Christophe* au-dessus de la fontaine du Marché ; en 1429, c'est un tableau de la *Vierge* pour l'Hôtel de Ville ; en 1438, il peignit la *Crucifixion* de la Chartreuse ; en 1441 une *Vierge entourée des deux saints Jean* pour le couvent des Pères Chartreux. Il fut probablement le maître de Konrad Witz. Rien de ses propres œuvres n'a été conservé.

RUESCH Thaddäus ou **Rüesch**

XVIIIe siècle. Actif dans la seconde moitié du XVIIIe siècle. Suisse.

Sculpteur.

Il se chargea de travaux de sculptures pour les autels de la cathédrale de Saint-Gall en 1772.

RUESCHE

XVIIIe siècle. Actif à Bonn dans la seconde moitié du XVIIIe siècle. Allemand.

Peintre.

Il travailla au château et à l'Hôtel de Ville de Munster sous la direction de Ferdinand Lipper de 1775 à 1780.

RUESS ou **Ruis**

XVIIe siècle. Actif à Vienne. Autrichien.

Peintre.

Il travailla pour le prince de Liechtenstein de 1650 à 1652.

RUESS Jacob. Voir **RUSS**

RUESSEL Johann

Né en 1746. Mort le 11 février 1810 à Vienne. XVIIIe-XIXe siècles. Autrichien.

Sculpteur.

RUEST Else

Née le 19 avril 1861 à Hanovre (Basse-Saxe). XXe siècle. Allemande.

Peintre de paysages, fleurs, graveur.

Elle fut élève de V. Roman, d'Hans Richard Volkmann et d'Herman Gattiker.

MUSÉES : HANOVRE : plusieurs peintures.

RUESTES Francesc

Né en 1959 à Barcelone (Catalogne). XXe siècle. Espagnol.

Peintre, dessinateur, technique mixte.

Il s'est formé de manière traditionnelle dans les institutions d'art de la ville de Barcelone.

Il a montré une première exposition de ses œuvres à Barcelone à la galerie Alejandro Sales.

Son art actualise le courant conceptuel surréaliste de l'avant-garde catalane des années cinquante.

RUET Claude de. Voir **DERUET**

RUET Louis

Né le 8 mars 1861 à Paris. XIXe-XXe siècles. Français.

Graveur.

Il fut élève de Le Rat. Il fut président de la Société des Aquafortistes français. Il obtint des médailles d'or et d'honneur aux Salons. Il a exposé, à Paris, au Salon des Artistes Français à partir de 1881. Il gravait à l'eau-forte.

RUETA José

XVIIIe siècle. Espagnol.

Peintre.

Il exécuta les peintures de l'autel de la Vierge des Douleurs dans l'église Notre-Dame de San Sebastian.

RÜETSCHI Paul

Né le 23 août 1878 à Suhr (près de Aarau). XXe siècle. Suisse.

Peintre de genre.

Il fut élève de Léon Pétua, de Karl Raupp et d'Alexandre von Wagner.

RUETTER W. C. Georg

Né le 8 mars 1875 à Haarlem. Mort en 1966. XXe siècle. Hollandaise.

Peintre de portraits, natures mortes, fleurs, graveur.

Il fut élève de Jan Derek Huibers et d'August Allebé.

MUSÉES : ROTTERDAM (Boymans) : *Portrait de M. A. Allebé*.

VENTES PUBLIQUES : AMSTERDAM, 25 avr. 1990 : *Nature morte de fleurs dans un vase* 1958, h/t (73,5x63) : NLG 18 400 – AMSTERDAM, 6 nov. 1990 : *Nature morte de fleurs*, h/t (50x62) : NLG 13 800 – AMSTERDAM, 17 sep. 1991 : *Nature morte avec des œillets dans un vase* 1950, h/t (43x45,5) : NLG 3 680 – AMSTERDAM, 18 fév. 1992 : *Nature morte de roses dans un vase* 1948, h/pan. (30x26,5) : NLG 2 300 – AMSTERDAM, 28 oct. 1992 : *Fleurs d'été dans un vase* 1935, h/t (86x56,5) : NLG 4 830 – AMSTERDAM, 7 nov. 1995 : *Nature morte de roses dans un vase*, h/t (40x35) : NLG 2 360.

RUETZ Hedwig

Née le 29 mai 1879 à Riga. XXe siècle. Active en Allemagne. Russe-Lettone.

Peintre de portraits, paysages.

Elle fut élève de R. von Rosen, de K. Ritter et d'H. von Habermann à Karlsruhe, Munich, et fut élève de Max Liebermann à Berlin. Elle poursuivit ses études à Paris. Elle s'établit à Beulwitz-Saalfeld. Il vécut et travailla à Berlin.

Le Siège central des Communications Téléphoniques de Berne conserve d'elle un *Portrait du Président de la Confédération Helvétique M. Frey*.

RUETZ Jakob. Voir **RUEZ**

RUEZ Arnould de

XVIIIe siècle. Actif à Lille dans la première moitié du XVIIIe siècle. Français.

Peintre.

Il peignit deux panneaux (*Scènes de la vie de Jésus*) pour le maître-autel de l'église Saint-Piat de Tournai en 1724.

RUEZ Jakob ou **Ruetz** ou **Rutz**

Né le 30 juin 1728 à Wurzach. Mort le 4 novembre 1782 dans la même localité. XVIIIe siècle. Allemand.

Sculpteur et stucateur.

Fils de Johann Ruez. Il travailla dans l'église de Hechingen.

RUEZ Johann

Mort en 1762 à Wurzach. XVIIIe siècle. Actif à Strengen-sur-l'Arlberg. Allemand.

Sculpteur.

Père de Jakob Ruez. Il exécuta des sculptures dans l'église de la Sainte Croix près de Wurzach.

RUEZ Lambert. Voir **RAUTZ**

RUEZ Tommaso. Voir **RUER**

RUF Heinrich

Né le 10 mars 1837 à Munich. Mort le 23 janvier 1883 à Munich, par suicide. XIXe siècle. Allemand.

Sculpteur.

Élève de Wiedemann et de Schwanthaler. Il travailla à Bâle de 1867 à 1875. Le Musée Bernoullianum de cette ville conserve de lui les bustes en marbre de *Jakob, Johann* et *Daniel Bernoulli* et de *Leonh. Euler.*

RUFANO Giacomo

XVIIe siècle. Actif à Padoue dans la seconde moitié du XVIIe siècle. Italien.

Graveur au burin.

Il travailla à Trente de 1652 à 1670 et grava des vues de cette ville et des environs.

RUFER Bendicht, dit **Hüttenbenz**

Né en 1756 à Münchenbuchsee. Mort le 14 septembre 1833 à Münchenbuchsee. XVIIIe-XIXe siècles. Suisse.

Peintre verrier et verrier.

La Bibliothèque de la ville de Berne conserve de lui quatre cahiers de croquis pour des vitraux datant de 1789 à 1832.

RUFER Hannes

Né en 1908. XXe siècle. Suisse.

Peintre.

Musées : AARAU (Aargauer Kunsthaus) : *Arbeiter am Meer* 1954.

RUFER Jacob. Voir **RUSS**

RUFF Andor ou **Andreas**

Né le 2 janvier 1885 à Taksony. XXe siècle. Hongrois.

Sculpteur.

Il fit ses études à Budapest et à Bruxelles. Il vécut et travailla à Budapest.

VENTES PUBLIQUES : NEW YORK, 14 oct. 1993 : *Artisan arabe décorant une cruche*, métal polychrome (H. 37) : **USD 748** - NEW YORK, 17 jan. 1996 : *encrier avec deux pêcheurs*, bronze (H. 24,1, L. 45,1) : **USD 2 070.**

RUFF Emma

Née le 12 mai 1884 à Paris. XXe siècle. Française.

Peintre de portraits, paysages, natures mortes, fleurs.

Elle fut élève de F. Lauth, M. Baschet et Henri Royer. Elle a exposé, à Paris, au Salon des Artistes Français dont elle devint sociétaire. Elle obtint une médaille d'argent en 1941.

VENTES PUBLIQUES : REIMS, 18 juin 1995 : *Nature morte aux pommes*, h/t (72x92) : **FRF 5 500.**

RUFF Johannes

Né en 1813 à Oberstrass-Zurich. Mort le 21 avril 1886 à Weinigen près Zurich. XIXe siècle. Suisse.

Peintre et graveur à la manière noire.

Élève de G. C. Oberkogler. Le Cabinet d'estampes de Zurich conserve de lui des aquarelles et des dessins.

RUFFÉ Léon Henri

Né le 29 avril 1864 à Paris. XIXe-XXe siècles. Français.

Graveur, peintre.

Il fut élève de Baude. Il a exposé, à Paris, au Salon des Artistes Français depuis 1884. Il obtint une médaille d'or en 1900, d'honneur en 1908. Officier de la Légion d'honneur en 1927. Hors-concours au Salon des Artistes Français.

RUFFERIUS Claudius

XVIe siècle. Suisse.

Enlumineur.

Il enlumina un antiphonaire pour l'abbé Johann Christoph von Grüth à Muri en 1552.

RUFFIER Noël

Né au XIXe siècle à Avignon (Vaucluse). XIXe siècle. Français.

Sculpteur.

Élève de Guilbert d'Anelle et de Dumont. Il exposa au Salon de 1878 à 1896. Le Musée Calvet d'Avignon conserve de lui les bustes de *Viala* et de *Bara* ainsi qu'un grand plâtre décoratif *Femme couchée.*

VENTES PUBLIQUES : PARIS, 12 mars 1984 : *Pichet*, bronze, patine brune, panse en forme d'arbre, anse ornée d'un couple bacchique (H. 38,5) : **FRF 7 500.**

RUFFIEUX

XVIIe siècle. Actif à Fribourg vers la fin du XVIIe siècle. Suisse.

Sculpteur.

Il sculpta des chaires et des autels dans des églises du canton de Fribourg.

RUFFIN Émile Auguste

Né au XIXe siècle à Rouen (Seine-Maritime). XIXe siècle. Français.

Peintre.

Élève de Pils et de Morin. Il débuta au Salon de 1876.

RUFFIN Johann. Voir **RUFFINI Joseph**

RUFFIN Nicolas

XVIe siècle. Actif à Toulouse de 1557 à 1566. Français.

Médailleur.

RUFFIN Ritta Pauline

Née au XIXe siècle à Cromoisy. XIXe siècle. Française.

Peintre.

Élève de Petit et de Delacroix. Elle débuta au Salon de 1877.

RUFFINACO Jacopo

XVIe siècle. Actif à Rome. Italien.

Sculpteur.

Il sculpta des statues en plâtre pour la maquette d'Antonio de San Gallo de la basilique Saint-Pierre de Rome en 1546.

RUFFINER Ruggero ou **Ruffino**

XVe siècle. Actif à Milan. Suisse.

Sculpteur.

Il exécuta des sculptures à la cathédrale de Milan.

RUFFINI Agnese. Voir **POSTEMPSKA**

RUFFINI Joseph ou par erreur **Johann Ruffin**

Né à Meran. Mort le 7 février 1749 à Augsbourg. XVIIIe siècle. Autrichien.

Peintre.

Il fit ses études à Munich et décora de soixante-douze peintures le cloître du couvent d'Ottobeuren. Il travailla aussi dans l'abbaye du couvent de Saint-Florian (Haute-Autriche) et dans celle de Lambach.

RUFFINO Ruggero. Voir **RUFFINER**

RUFFLE Téofilo

Né en 1835 à Paris. XIXe siècle. Actif à Madrid. Espagnol.

Lithographe.

RUFFO Marguerite

Née au XIXe siècle à Paris. XIXe siècle. Française.

Peintre.

Elle eut pour professeur Brandon, Hebert et Barrias. Elle débuta au Salon de 1877.

RUFFO Tommaso

Né le 24 mai 1849 à Tropea. Mort le 22 mars 1919. XIXe-XXe siècles. Italien.

Peintre de genre, fleurs.

Il fut élève de Morelli et Mancinelli.

RUFFONI Giacomo Giuseppe. Voir **RUPHON Jacopo**

RUFFY Odette

Née en 1892 à Berne. Morte le 25 avril 1915. XXe siècle. Suissesse.

Peintre, graveur.

Elle fut élève de S. Hollosy.

RUFILIONI Alessandro

Né vers 1476 à Florence. Mort vers 1504 à Rome. XVe siècle. Italien.

Sculpteur.

RUFILIONI Gabriele

Né vers 1487 à Florence. Mort vers 1504 à Rome. XVe siècle. Italien.

Sculpteur.

RUFILUS

XIIIe siècle. Travaillant vers 1200. Allemand.

Enlumineur.

Il a enluminé un légendaire avec son portrait pour le couvent de Weissenau près de Ravensbourg.

RUFIN Maurice ou **Ruffin**

Né le 19 janvier 1880 à Valenciennes (Nord). Mort le 4 septembre 1966 à Valenciennes. XXe siècle. Français.

Peintre de compositions religieuses, portraits, paysages, natures mortes, fleurs.

Il s'est formé à l'École d'art de Valenciennes auprès de Joseph Layraud, puis entra à l'École des Beaux-Arts de Paris dans l'atelier de Léon Bonnat qu'il quitta assez rapidement par suite de désaccords avec son professeur jugé trop fermé aux innovations picturales. Il fréquenta également l'Académie Julian et suivit les leçons d'Alphonse Chigot et Le Sidaner. Il regagna finalement Valenciennes. Il fut l'ami du poète Émile Verhaeren.

Il a été, après la Première Guerre mondiale, dessinateur pour *Le Petit Journal* notamment lors des grands procès intentés pour trahison. Il fut nommé professeur à l'École d'art de Valenciennes en 1920 et ouvrira un cours privé en 1929. Chevalier de la Légion d'honneur.

Il participa, à Paris, au Salon des Artistes Français de 1920 à 1922. Le Musée des Beaux-Arts de Valenciennes lui organisa des rétrospectives en 1956 et 1966.

Sa peinture mêle les acquis chromatiques de l'impressionnisme et de la peinture en plein air, et le symbolisme d'un Eugène Carrière. Il a peint une *Crucifixion* pour l'église Notre-Dame du Saint-Cordon.

BIBLIOGR. : J. C. Poinsignon : *Maurice Rufin, peintre 1880-1966* Gérald Schurr : *Les Petits Maîtres de la peinture 1820-1920,* tome VII, Les Éditions de l'Amateur, Paris, 1989.

Musées : CAMBRAI – CONDÉ-SUR-ESCAUT – HAZEBROUCK – MAUBEUGE – VALENCIENNES (Hôtel de ville) : *trois natures mortes* – VALENCIENNES (Mus. des Beaux-Arts) : six toiles.

RUFINO d'Alessandria
XVe siècle. Italien.
Peintre.

Il a peint un retable dont le panneau central représente la *Madone avec l'Enfant* pour l'église de Marsaglia près de Mondovi.

RUFO Josef ou José Martin
Né à L'Escurial. XVIIIe siècle. Actif dans la seconde moitié du XVIIIe siècle. Espagnol.
Peintre d'histoire et portraitiste.

Il fut élève à l'Académie San Fernando de 1752 à 1763. L'Académie des Beaux-Arts de Madrid possède de lui *Défense de Morro de la Habana.*

RUFO Y CARILLO Luis
Né en 1582 à Cordoue. Mort le 18 mai 1653 à Cordoue. XVIIe siècle. Espagnol.
Peintre et poète.

Fils du poète Juan Rufo. Il fit ses études à Rome.

RUFONIO Giacomo Giuseppe ou Rufonius. Voir RUPHON

RUFUS I
Ier siècle. Actif probablement au début du Ier siècle. Antiquité romaine.
Tailleur de camées.

Le Musée de Leningrad conserve de lui un camée représentant *La déesse de la Victoire planant entre quatre chevaux.*

RUFUS II
Ier siècle. Actif dans la seconde moitié du Ier siècle. Antiquité romaine.
Peintre.

Mentionné dans une épigramme de Lucilius.

RUGA Alessandre
Né en 1836 à Milan. XIXe siècle. Italien.
Sculpteur.

Élève de Vela. Il exposa à Turin et Milan. Le Musée de Berne conserve de lui *Buste du sculpteur Vela,* et le Musée Municipal de Turin, *Buste du marquis Roberto d'Azeglio.*

RUGA Pietro
XIXe siècle. Actif à Rome. Italien.
Graveur d'architectures.

Il grava *Les ruines de Pompéi* et *Vingt-cinq vues des portes et murs de Rome.*

RUGALDIER. Voir RUNGALDIER

RÜGÉ George. Voir RUGUÉ

RUGEL
XVIIIe siècle. Actif à Waldsee. Allemand.
Sculpteur.

Il a sculpté un *Christ en croix* dans l'arc du chœur de la chapelle Saint-Nicolas à Zweifelsberg en 1744.

RUGENDAS Christian Johann ou Johann Christian
Né en 1708 probablement à Augsbourg. Mort le 10 juillet 1781 probablement à Augsbourg. XVIIIe siècle. Allemand.
Dessinateur et graveur à la manière noire.

Élève de son père Georg Philipp Rugendas et de J. B. Probst. Il a surtout gravé d'après les dessins de son père des batailles et autres scènes militaires. Son œuvre est assez important et comprend environ cent pièces, dont une trentaine d'après ses propres dessins.

RUGENDAS Georg Philipp I
Né le 27 novembre 1666 à Augsbourg. Mort le 9 mars 1742 à Augsbourg. XVIIe-XVIIIe siècles. Allemand.
Peintre de sujets militaires, batailles, scènes de genre, graveur.

Élève d'Isaac Fescher. Il acquit une rapide réputation en travaillant dans le genre de son maître. En 1692 il partit pour l'Italie, visita d'abord Venise, où il bénéficia des conseils de Giovanni-Baptista Molinari. Il alla ensuite à Rome et y obtint beaucoup de succès. La mort de son père l'obligea à regagner Augsbourg en 1695. La guerre de la succession d'Espagne lui fournit trop de sujets de carnage, dont il s'inspira avec talent. On cite son sang-froid, notamment pendant le bombardement et la prise d'Augsbourg par les français et les bavarois en 1703 ; il en dessina de multiples scènes, dont il fit plus tard une suite d'eaux-fortes. Son œuvre gravé à l'eau-forte et à la manière noire est assez important et comporte des scènes militaires. Il était également éditeur.

G P Rugendas fec.

Musées : AIX-LA-CHAPELLE : *Bataille équestre* – AVIGNON : *Scène de bataille* – *Après la bataille* – BÂLE : *Combat de cavaliers* – *Après la bataille* – BREST : *Un camp de cavalerie sous Louis XIV* – DRESDE : *Pillage des cadavres sur le champ de bataille* – GRAZ : *Combat de cavaliers* – KALININGRAD, ancien. Königsberg : *Combats de cavalerie* – MULHOUSE : *Combats de cavalerie* – NANTES : *Prise d'une ville fortifiée* – *Bataille* – OSLO : *Combat de cavalerie* – PÉRIGUEUX : *Chasse au renard* – STOCKHOLM : *Cheval au trot, esquisse en cire* – STUTTGART : *Deux combats de Turcs* – *Bataille* – *Scène dans un camp* – VIENNE : *Deux batailles* – VIENNE (Schonborn Buckheim) : *Combat de cavalerie.*

Ventes Publiques : PARIS, 1772 : *Vue d'un marché de Rome avec figures et animaux,* dess. à la pl. lavé à l'encre de Chine : **FRF 72** – PARIS, 1821 : *Choc de cavalerie :* **FRF 85** – PARIS, 28 juin 1926 : *Feuille d'étude : Femmes,* encre de Chine : **FRF 45** – PARIS, 23 et 24 mai 1927 : *Une bataille,* pl. et lav. : **FRF 1 750 ;** *Choc de cavalerie,* pinceau et lavis : **FRF 320** – PARIS, 18 nov. 1935 : *Scène de bataille :* **FRF 205** – PARIS, 2 déc. 1946 : *La chasse au sanglier ; Scène militaire,* deux dessins à la plume et au lavis, l'un signé 1725 : **FRF 2 000** – LONDRES, 28 mars 1947 : *Deux soldats :* **GBP 63** – PARIS, 10 juin 1949 : *Chocs de cavalerie,* deux aquarelles : **FRF 6 000** – BRUXELLES, 18 oct. 1969 : *Scène de bataille :* **BEF 80 000** – PARIS, 24 jan. 1980 : *État-major à cheval devant une ville 1704,* pl. et lav./trait de cr. (15,5x25) : **FRF 4 800** – MONTE-CARLO, 25 juin 1984 : *Scène galante dans un paysage à la rivière,* h/t (76,5x60,5) : **FRF 23 000** – PARIS, 26 juin 1987 : *Scène de bataille 1700,* pl. et lav. brun (29,5x61) : **FRF 12 000** – LONDRES, 13 mai 1988 : *Cavalerie se préparant au combat,* h/t (60,6x100,3) : **GBP 3 080** – MILAN, 4 avr. 1989 : *Bataille entre les chrétiens et les Turcs,* h/t (123x174) : **ITL 21 000 000.**

RUGENDAS Georg Philipp II
Né le 7 septembre 1701. Mort en 1774 à Augsbourg. XVIIIe siècle. Allemand.
Peintre, graveur et éditeur d'art.

Fils de Georg Philipp I Rugendas. Il peignit surtout des scènes d'animaux et des batailles. Il grava d'après les peintures de son père. Le Musée Maximilien d'Augsbourg conserve un *Portrait de l'artiste peint par lui-même.*

RUGENDAS Jeremias Gottlob
Né en 1710. Mort en 1772 à Augsbourg. XVIIIe siècle. Allemand.
Graveur.

Fils de Georg Philipp I Rugendas. Il grava des portraits, des sujets religieux, des vues, ainsi que des événements de son époque.

RUGENDAS Johann Gottlieb
Né vers 1708. Mort en 1736 à Augsbourg. XVIIIe siècle. Allemand.
Graveur.

Il grava un sujet commémoratif de baptême d'après le dessin de J. H. Hiethe à Weissenbourg en Bavière.

RUGENDAS Johann Lorenz I
Né vers 1730. Mort en 1799 à Augsbourg. XVIIIe siècle. Allemand.

Graveur d'histoire, portraits, animaux, dessinateur.
Fils de Georg Philipp II Rugendas. Il grava des scènes histo-
riques de son époque, des portraits et des animaux.
VENTES PUBLIQUES : MUNICH, 29 mai 1980 : *Frederic le Grand à la
parade* 1782, dess. à la pl. reh. de blanc (29x43,5) : **DEM 15 000**.

RUGENDAS Johann Lorenz II
Né en 1775 à Augsbourg. Mort le 19 décembre 1826 à
Augsbourg. XIX^e siècle. Allemand.
Peintre d'histoire, batailles, portraits, dessinateur, gra-
veur.
Petit-fils de G. Ph. Rugendas. Il fut directeur de l'Académie
d'Augsbourg. Il a gravé des batailles et des portraits. Il fut aussi
éditeur d'art.
VENTES PUBLIQUES : PARIS, 3 déc. 1985 : *La bataille de Znaim*
1809, pl. et lav. d'encre de Chine (38x55,5) : **FRF 28 000** – PARIS,
20 déc. 1988 : *La bataille d'Eylau, 8 fév. 1807*, pl. et lav.
(35,7x51,5) : **FRF 34 000**.

RUGENDAS Moritz ou Johann Moritz
Né le 29 mars 1802 à Augsbourg. Mort le 29 mai 1858 à
Weilheim. XIX^e siècle. Allemand.
Peintre d'histoire, scènes de genre, paysages, aquarel-
liste, dessinateur, lithographe, graveur à l'eau-forte.
Fils et élève de Johann Lorenz Rugendas. Il dessina des pay-
sages et des types populaires d'Amérique du Sud.
MUSÉES : MUNICH (Pina.) : *Colomb prenant possession de l'Amé-
rique*.
VENTES PUBLIQUES : LONDRES, 14 nov. 1969 : *Scène du Pérou* :
GNS 400 – LONDRES, 14 mai 1970 : *Réjouissances populaires*,
Lima : **GBP 1 800** – LONDRES, 12 nov. 1974 : *Gauchos dans la
pampa* : **GBP 3 500** – LONDRES, 11 mai 1976 : *Gauchos attrapant
un taureau au lasso*, h/t (58,5x91,5) : **GBP 6 500** – LONDRES, 30
mai 1979 : *Gauchos attrapant un taureau au lasso*, h/t (79,5x99) :
GBP 13 000 – SÃO PAULO, 25 juin 1981 : *Convoi allant à Caete du
Diamant au recto, Assemblée à Fernambuc au verso*, cr.
(12,7x19) : **BRL 480 000** – NEW YORK, 29 nov. 1983 : *Huasos a
caballo* vers 1834, h/t (68,6x91,5) : **USD 49 000** – LONDRES, 22
mai 1984 : *Costumes de Bahia* 1830, dess. au lav. de sépia/trait
de cr (32x24,5) : **GBP 3 300** – LONDRES, 19 nov. 1985 : *Mexico
City*, h/t (22,9x35,6) : **GBP 7 500** – NEW YORK, 20 mai 1986 :
Mexico : Indian woman bathing in a forest 1834, h/t (46,3x37,8) :
USD 11 000 – NEW YORK, 21 nov. 1988 : *Paysage péruvien* 1843,
h/t (34,5x45) : **USD 41 250** – NEW YORK, 23 nov. 1989 : *La reine
de la fête* 1841, h/t (52,1x67,3) : **USD 88 000** – NEW YORK, 20-21
nov. 1990 : *Le lac de Patzcuaro près de Michoacan*, h/pan.
(13,6x21) : **USD 22 000** – NEW YORK, 19-20 mai 1992 : *Sortie de
l'église*, h/t (49,5x39,4) : **USD 57 750** – NEW YORK, 23 nov. 1992 :
La fête de Saint Michel Archange, aquar./pap. (20x30) : **USD
41 250** – NEW YORK, 25 nov. 1992 : *Village* 1838, h/t/pan.
(23,2x30,8) : **USD 28 600** – NEW YORK, 18 mai 1993 : *Le dernier
guerrier espagnol*, h/t/t. (38x27,6) : **USD 20 700**.

RUGENDAS Peter
Né vers 1734. Mort vers 1762 à Augsbourg. XVIII^e siècle.
Allemand.
Graveur à la manière noire.
Peut-être fils de Christian Rugendas.

RUGENDAS Philipp Sebastian
Né en 1736. Mort en 1807. XVIII^e siècle. Allemand.
Graveur.
Il grava, avec son père, Christian Rugendas, *Les quatre saisons*
et *Les quatre parties du monde*.

RÜGER
Mort en 1519. XVI^e siècle. Actif à Deggendorf. Allemand.
Peintre.

RÜGER
XVIII^e-XIX^e siècles. Allemand.
Peintre de paysages.
Il travailla pour la Manufacture de porcelaine de Gotha de 1795
à 1803.

RÜGER Curt
Né le 17 mars 1867 à Leipzig (Saxe). Mort le 29 mars 1930 à
Leipzig. XIX^e-XX^e siècles. Allemand.
Peintre de figures, portraits, intérieurs.
Il fut élève de L. Pohle et de J. Scholz. Il travailla à Munich et à
Buch sur le lac d'Ammersee.

RÜGER Isaac. Voir RIGA

RÜGER Johannes
Né en 1868 à Vienne. Mort le 4 mars 1907 à Dresde. XIX^e-XX^e
siècles. Allemand.
Peintre de figures, portraits.

RUGER Julius
Né vers 1841 à Oldenbourg. Mort le 23 juillet 1906 à Broo-
klyn. XIX^e siècle. Américain.
Portraitiste.
Il se fixa jeune aux États-Unis.

RÜGER Karl Gottlob
Né en 1761 à Annaberg. Mort à Kamsdorf (près d'Iéna).
XVIII^e siècle. Allemand.
Peintre d'histoire, paysagiste, graveur au burin et écri-
vain d'art.
Il travailla pour les Manufactures de porcelaine de Gera et de
Volkstedt.

RUGERI Girolamo. Voir RUGGIERI di Girolamo de Bergamo

RUGERY Roger de. Voir RUGIERI Rugiero de

RUGG Matt
Né le 8 novembre 1935 à Bridgewater (Somerset). XX^e siècle.
Britannique.
Peintre, créateur de bas-reliefs.
Il a étudié au King's College à Newcastle-upon-Tyne avec Vic-
tor Pasmore, puis il obtint une bourse de voyage. Il est confé-
rencier à l'Université de Newcastle-upon-Tyne depuis 1962.
Il participe à des expositions collectives, dont : *Construction :
England*, en 1963. Il a reçu le Prix de la Royal Academy et le
Prix du Art Council Award à l'Exposition des *Jeunes Contem-
porains* en 1960 et 1961.
MUSÉES : LONDRES (Tate Gal.) : *Le Relief peint uni* 1963.

RÜGGENBERG Peter
XVIII^e siècle. Allemand.
Peintre.
Il a peint un tableau d'autel représentant *Les adieux des princes
des apôtres*, daté de 1722.

RUGGERI. Voir aussi RUGGIERI

RUGGERI Antonio
XIX^e siècle. Actif à Mantoue vers 1800. Italien.
Peintre.
Élève de Giuseppe Bottani. Des peintures de cet artiste se
trouvent dans la cathédrale de Mantoue et dans l'église Saint-
Léonard de la même ville.

RUGGERI Antonio Maria ou Ruggieri
XVIII^e siècle. Actif dans la première moitié du XVIII^e siècle. Ita-
lien.
Peintre.
Il travailla pour de nombreuses églises de Milan.

RUGGERI Biagio ou Rugiere
Mort en 1721 à Rome. XVIII^e siècle. Actif à Rome. Italien.
Peintre.
On cite de lui un *Portrait du pape Innocent XI*, peint en 1680.

RUGGERI Ferdinando. Voir aussi RUGGIERI

RUGGERI Ferdinando ou Ruggieri
Né en septembre 1831 à Naples. XIX^e siècle. Italien.
Peintre d'histoire, scènes de genre, portraits, paysages.
Élève de Domenico Caldara. Il débuta en 1853. Il a participé à
tous les grands salons italiens avec des tableaux d'histoire. On
cite également de lui quelques portraits.
MUSÉES : NAPLES (Pina.) : *V. Alfieri enfant*.
VENTES PUBLIQUES : LONDRES, 14 juin 1996 : *Taquinerie ; Galante-
rie*, h/cart., une paire (chaque 39,7x53,3) : **GBP 8 625**.

RUGGERI Girolamo. Voir RUGGIERI di Girolamo de Bergamo

RUGGERI Piero
Né en 1930 à Turin (Piémont). XX^e siècle. Italien.
Peintre de figures. Tendance expressionniste abstrait.
Il fut élève de l'Académie des Beaux-Arts de Turin. Il vit et tra-
vaille à Turin.
Il participe à de très nombreuses expositions de groupe, parmi
lesquelles : 1956, 1958, Biennale de Venise ; 1960, Prix Guggen-
heim, New York ; 1961, 1963, Biennale de São Paulo ; 1961,
Biennale de Paris, Paris. Il a obtenu le Second Prix Morgans'
Paint, à Rimini en 1959, le Prix Marche à Ancône en 1960, le
Second Prix de la République de San Marin en 1959...
À partir de 1955, il adopta une écriture informelle expression-
niste, rappelant parfois la vigueur d'un De Kooning, dans une
gamme colorée toutefois plus aimable.

Bibliogr. : B. Dorival, sous la direction de... : *Peintres contemporains*, Mazenod, Paris, 1964.
Musées : Bologne – Casale Monferrato – Cesenatico – Francavilla Al Mare – Rome – La Spezia – Spolette – Turin.
Ventes Publiques : Milan, 6 avr. 1976 : *Peinture* 1965, h/t (25x20) : **ITL 150 000** – Milan, 14 nov. 1991 : *Composition 1972*, h/t (80x60) : **ITL 2 000 000** – Milan, 14 avr. 1992 : *L'atelier de Rembrandt 1957*, h/t (143x126) : **ITL 18 000 000** – Milan, 6 avr. 1993 : *Fenêtre à l'aube 1970*, h/t (120x100) : **ITL 5 000 000** – Milan, 22 juin 1995 : *Figure*, h/t (60x50) : **ITL 2 875 000** – Milan, 26 oct. 1995 : *Autoportrait 1960*, h./contre-plaqué (182x73) : **ITL 9 775 000** – Milan, 28 mai 1996 : *Figure dans un intérieur 1964*, h/t (100x80) : **ITL 6 900 000**.

RUGGERI Quirino
Né le 24 mars 1883 à Albacina. xxᵉ siècle. Italien.
Sculpteur de bustes, portraits.
Il n'eut aucun maître et sculpta surtout des bustes de portraits. Il vécut et travailla à Rome.
Musées : Rome (Gal. d'Art Mod.) – Rome (ancien Mus. Mussolini).

RUGGERI DI SAN MARZANO Pasquale
Né le 20 décembre 1851 à San Marzano-sur-Sarno. Mort le 11 septembre 1916 à Naples (Campanie). xixᵉ-xxᵉ siècles. Italien.
Peintre de genre.
Il exposa à Naples et à Milan.
Musées : Naples (Gal. de Capodimonte).
Ventes Publiques : Londres, 9 mai 1979 : *Couple de paysans italiens dans un intérieur*, h/t (38x48) : **GBP 1 200** – Amsterdam, 16 nov. 1988 : *Un moine bavardant avec deux femmes dans la cour d'une modeste maison en été*, h/t (65x48,5) : **NLG 6 900** – New York, 16 juil. 1992 : *La Lettre 1879*, h/t (47,6x35,6) : **USD 7 150**.

RUGGERO di Pietro ou Ruggero da Todi. Voir RUGGIERO

RUGGIERI. Voir aussi RUGGERI

RUGGIERI Antonio
xviiᵉ siècle. Actif à Florence. Italien.
Peintre d'histoire et d'architectures.
Élève d'O. Vannini. On cite de lui *Le Martyre de saint André* qui se trouvait autrefois dans l'église Saint-Michel et Saint-Gaétan de Florence.

RUGGIERI Antonio Maria. Voir RUGGERI

RUGGIERI Ercole, dit Ercolino del Gessi
Né vers 1620 à Bologne. xviiᵉ siècle. Italien.
Peintre d'histoire.
Frère de Giovanni-Battista Ruggieri. Élève de Francesco Gessi, dont il imita la manière d'une façon si servile qu'il est difficile de distinguer ses ouvrages de ceux de son maître. On cite notamment de lui à l'église de S. Cristina di Pietralata une *Mort de saint Joseph*, et à l'église des Servites, une *Vierge et l'Enfant Jésus, sainte Catherine et divers saints*.

RUGGIERI Ferdinando. Voir aussi RUGGERI

RUGGIERI Ferdinando ou Ruggeri
Né vers 1691 à Florence. Mort le 27 juin 1741. xviiiᵉ siècle. Italien.
Aquafortiste et architecte.
Il grava des architectures et des vues de Florence.

RUGGIERI Giovanni Battista, dit Battistino del Gessi
Né en 1606 à Bologne. Mort en 1640 à Rome. xviiᵉ siècle. Italien.
Peintre d'histoire.
Frère d'Ercole Ruggieri. Élève du Dominiquin, puis de Francesco Gessi qu'il accompagna à Naples et dont il devint le collaborateur. Il visita Rome sous le pontificat d'Urbain VII et fut protégé par le marquis Giustiniari. Il travailla pour les palais et les églises de Naples et de Bologne ; on cite de lui dans cette dernière ville, trois tableaux d'autel pour l'église de S. Barbaziano.

RUGGIERI Guido ou Ruggeri
Né à Bologne. xviᵉ siècle. Italien.
Peintre, graveur, dessinateur.
Il fut élève de Francesco Roibolini pour la peinture et, peut-être de Marcantonio Raimondi pour la gravure. Il accompagna Primaticcio en France et travailla avec lui à la décoration de Fontainebleau.

On le connaît surtout pour ses gravures. Il a reproduit, notamment plusieurs dessins de Primaticcio. Ses estampes sont généralement signées d'un G. et d'un R. joints ensemble par un F. pour *fecit*. Sa manière rappelle un peu celle de Marco da Ravena.

Ventes Publiques : Paris, 1776 : *Figure de femme assise ayant un enfant près d'elle*, pl. et bistre : **FRF 72**.

RUGGIERI Marco. Voir ZOPPO

RUGGIERI Rugiero de. Voir RUGIERI

RUGGIERI di Girolamo de Bergamo Girolamo ou Giovanni ou Rugeri ou Ruggeri
Né en 1662 à Vicence. Mort le 18 décembre 1707 à Vérone. xviiᵉ siècle. Actif à Vérone. Italien.
Peintre de paysages et de batailles.
Fils du peintre Cornelius Dusman d'Amsterdam. Le Musée Municipal de Vérone conserve de lui *Bataille sur un pont*.

RUGGIERO. Voir l'article ROBERTUS

RUGGIERO ou Roggerius
xiiiᵉ siècle. Italien.
Sculpteur.
Peut-être Normand, on pense qu'il travaillait à Bénévent vers 1200. Il sculpta les trois portails de la cathédrale de Bénévent.

RUGGIERO Pasquale. Voir RUGGERI DI SAN MARZANO

RUGGIERO da Muro
xiiᵉ siècle. Actif dans la seconde moitié du xiiᵉ siècle. Italien.
Sculpteur et architecte.

RUGGIERO di Pietro ou Ruggero
xvᵉ siècle. Actif dans la première moitié du xvᵉ siècle. Italien.
Peintre.

RUGGIERO da Todi ou Ruggero
xiiiᵉ siècle. Actif à la fin du xiiiᵉ siècle. Italien.
Peintre.
On cite de lui une *Madone avec l'Enfant* se trouvant autrefois dans l'abbatiale Saint-Nicolas près de Saint-Gemini.

RUGGIERO da Vasto
xiiiᵉ siècle. Actif à la fin du xiiiᵉ siècle. Italien.
Sculpteur.
Il a sculpté le portail central de l'église Saint-Augustin de Vasto.

RUGGIRELLO Jean Claude
Né le 2 janvier 1959 à Tunis. xxᵉ siècle. Français.
Dessinateur, sculpteur.
Il vit et travaille à Marseille.
Il participe à des expositions collectives, parmi lesquelles : 1983, *L'après-Midi*, Fondation Nationale des Arts Graphiques, Paris ; 1986, *Identité Marseille*, Vieille Charité, Marseille ; 1987, *Machines affectées*, Renaissance Society, Chicago ; 1988, *Les Déchargeurs*, Fonds régional d'Art contemporain, Marseille ; 1988, Ateliers internationaux des Pays de Loire, Fontevrault.
Il montre ses œuvres dans des expositions personnelles, dont : 1984, galerie Axe Actuel, Toulouse ; 1985, galerie Circé, Nîmes ; 1987, galerie de Paris ; 1988, galerie Latitude, Nice ; 1989, Musée de Poitiers.
Les sculptures de Jean-Claude Ruggirello, présentées en général pendues au mur, se composent d'éléments divers : rouages, images sérigraphiées, cartes de géographie, drapeaux, bandes sonores d'appareils radio. La facture de ses artefacts, parfois proche du sentiment de l'éphémère, force vers une neutralité tranquille, sans « histoire », ni pathos. La phrase « Les amis de mes amis sont mes amis » inscrite dans un grand rectangle blanc, et qui donne le titre d'une de ses pièces (1989), est interrompue à intervalles réguliers par trois résistances électriques placées à la verticale. La valeur des mots formant sens est ainsi relativisée, l'artiste mettant à nu « la longeur de la phrase, son côté tautologique et élémentaire ».
Bibliogr. : R. Tio Bellido : *Principes de physique élémentaire et le Temps élémentaire de l'espace*, in : *Identité Marseille*, catalogue de l'exposition, Marseille, 1986 – J.-C. Ruggirello : *Le Temps de voir*, in : *Les déchargeurs*, Marseille, 1988.

RUGH Michael. Voir ROEG

RUGHER Jan
xvᵉ siècle. Actif à Zwolle dans la seconde moitié du xvᵉ siècle. Hollandais.

Sculpteur.
Il sculpta les décorations du chœur de la cathédrale d'Utrecht de 1464 à 1490.

RUGIA Francesco
XVIIe siècle. Actif dans la première moitié du XVIIe siècle. Allemand.
Peintre.
Il travailla à Düsseldorf en 1631 et à Cologne en 1635.

RUGIERE Biagio. Voir **RUGGERI**

RUGIERI Rugiero de ou **Ruggieri**, dit **Roger de Rogery** ou **Rugery**
Mort en 1596 à Fontainebleau. XVIe siècle. Actif à Bologne.
Italien.
Peintre.
Il travailla d'abord à Bologne puis accompagna le Primatice à Fontainebleau et fut surintendant des peintures. On cite de lui à Fontainebleau des sujets sur la légende d'Hercule, peints en 1570.

RUGIERO Kaynoot. Voir **ROGIER Claes**

RUGUÉ Georges ou **Rügé**
XVIIe siècle. Actif à Jüterbog. Français.
Peintre.
Il travailla à Bernay de 1628 à 1671 et y exécuta des tableaux d'autel.

RUHALM Hans
Mort le 14 août 1549 à Forchheim. XVIe siècle. Allemand.
Sculpteur de figures.
Charpentier, il fut aussi sculpteur et réalisa son portrait pour l'Hôtel de Ville de Forchheim en 1535.

RUHIERRE Edme Jean
Né le 29 décembre 1789 à Paris. XIXe siècle. Français.
Graveur au burin.
Élève de Boutrois et de Malbeste.

RUHIERRE François Théodore
Né le 31 octobre 1808 à Paris. Mort le 29 janvier 1884 à Paris. XIXe siècle. Français.
Graveur au burin, peintre et médailleur.
Neveu et élève d'Edme Jean Ruhierre. Le Musée de Marseille conserve de lui quatre dessins représentant des portraits.

RUHIERRE Marie Marguerite
Née au XIXe siècle à Tours (Indre-et-Loire). XIXe siècle. Française.
Peintre.
Élève de Mlle Richard.

RUHL Andreas. Voir **RIEHL**

RUHL Johann Andreas. Voir **RIEHL Jean André**

RUHL Johann Christian
Né le 15 décembre 1764 à Kassel. Mort le 29 septembre 1842 à Kassel. XVIIIe-XIXe siècles. Allemand.
Sculpteur, aquafortiste et lithographe.
Père de Julius Eugen et de Ludwig Sigismund Ruhl. Il travailla surtout pour le château de Wilhelmshöhe près de Kassel.

RUHL Julius Eugen
Né le 13 octobre 1796 à Kassel. Mort le 27 novembre 1871 à Kassel. XIXe siècle. Allemand.
Paysagiste, architecte, aquafortiste.
Frère de Ludwig Sigismund et fils de Johann Christian Ruhl. Élève de Jussow. Il travailla pour la Cour de Kassel.

RUHL Leonhard
XVIIIe siècle. Actif dans la première moitié du XVIIIe siècle. Allemand.
Graveur au burin.
Il a gravé le *Portrait de Lorenz Laelius curé d'Onolzbach*, en 1615.

RUHL Ludwig Sigismund ou **Sigmund Ludwig**
Né le 10 décembre 1794 à Kassel. Mort le 7 mars 1887 à Kassel. XIXe siècle. Allemand.
Peintre, dessinateur, graveur à l'eau-forte et écrivain.
Élève de son père Johann Christian Ruhl. Il se perfectionna à Dresde et à Munich et se fixa à Rome pendant trois ans. Dans le mouvement romantique allemand, en peinture, tandis que les Nazaréens, d'inspiration chrétienne, étaient ce qu'il convient d'appeler des italianisants, au point de se fixer à Rome, autour d'Overbeck et de Cornélius, tout un autre groupe, alors beaucoup moins célébré, la tendance se retournant aujourd'hui, parallèlement au mouvement poétique des Tieck, Brentano, Arnim, Novalis, recherchait ses sources d'inspiration également dans le Moyen Age, mais dans le Moyen Age germanique. Tel est le cas de Ludwig Sigismund Ruhl, qui pratiqua le genre « troubadour », comme dans *La belle Mélusine à sa toilette*, du Musée de Mannheim, ainsi que dans nombre de ses œuvres. Si l'inspiration des peintres de ce groupe est encore restée attachée à l'anecdote et au pittoresque, il n'en semble pas moins que ce fut à partir d'eux, et non des Nazaréens, que ce qui allait devenir le paysage romantique allemand a pu se trouver, se définir et se développer. De Ruhl, dans un autre registre, on cite aussi le *Portrait de Schopenhauer*.
BIBLIOGR. : Marcel Brion : *La peinture allemande*, Tisné, Paris, 1959.
MUSÉES : BERLIN (Gal. Nat.) : *Le chevalier égaré* – KASSEL (Kunsthalle) : *Portraits de deux garçons* – *Mars et Vénus*, dess. – MANNHEIM : *La belle Mélusine à sa toilette*.
VENTES PUBLIQUES : LONDRES, 18 oct. 1978 : *La Première Communiante 1859*, h/t (73x61) : **GBP 1 800**.

RÜHLE Clara
Née le 14 avril 1885 à Stuttaart. XXe siècle. Allemande.
Peintre, dessinateur.
Elle fut élève de Pötzelberger et d'Altherr.

RÜHLE Rütjer
Né en 1939 à Dantzig (aujourd'hui Gdansk en Pologne). XXe siècle. Actif en Espagne et en France. Allemand.
Peintre. Expressionniste-abstrait, tendance matiériste.
Il s'est formé à l'Académie des Beaux-Arts de Berlin-Ouest entre 1963 et 1966. Avant de s'établir à Paris, à partir de 1970, il a vécu quelques années à Ugijar, un village andalou, où il possède un atelier permanent.
Il participe à des expositions collectives, dont : 1985, *Peinture : l'autre nouvelle génération*, Galeries Nationales du Grand Palais ; 1985, *Le Style et le Chaos*, Centre National des Arts Plastiques, Musée du Luxembourg, Paris. Il montre régulièrement ses œuvres à la galerie Stadler à Paris.
Son expérience andalouse lui a appris à rompre avec les techniques et les matériaux traditionnels de la peinture. Il s'est alors servi de ses doigts pour étaler les couleurs ou utilisé des matrices variées : portes, volets, fragments de bois, plus récemment des plaques de marbre et des troncs d'arbre coupés en largeur. La matière de ses œuvres est griffée, brassée en tourbillons de couleurs, rythmée de mouvements contraires, d'où naissent dans des grands formats, des paysages ou du moins un sentiment de nature.
BIBLIOGR. : *Rütjer Rühle*, Galerie Stadler, Paris, 1988.

RÜHLIG
XVIIIe siècle. Allemand.
Peintre sur porcelaine.
Il travailla à Gera, vers 1780.

RUHLMANN Émile Jacques
Né le 26 août 1869 à Paris. Mort en 1933. XIXe-XXe siècles. Français.
Peintre de genre, figures, paysages, dessinateur, décorateur. Art-déco.
Il exposait à Paris au Salon d'Automne, à Lyon, Strasbourg, Monaco, Gand et Amsterdam. Chevalier de la Légion d'honneur.
Il est apprécié pour ses nombreux dessins, paysages, figures, caricatures, qu'il consignait souvent dans des carnets. Ses peintures sont plus rares. Il exerça surtout son talent dans la conception et la réalisation de mobilier Art Déco.
BIBLIOGR. : Florence Camard : *Émile Jacques Ruhlmann*, Ed. du Regard, Paris, 1983 – Gérald Schurr, in : *Les Petits Maîtres de la peinture 1820 – 1920*, tome VI, Les Éditions de l'Amateur, Paris, 1985.
MUSÉES : PARIS (Mus. des Arts Décoratifs) : des carnets de dessins – PARIS (BN).

RÜHM F. Oskar Ad
Né le 3 mars 1854 à Hengelbach (près de Paulinzella). Mort en été 1934 à Hiltpoltstein (près d'Erlangen). XIXe-XXe siècles. Allemand.
Sculpteur.
Il fut élève de Schilling à Dresde. Il sculpta des statues, des fontaines et des bustes à Dresde.

RUHMANN
XIXᵉ siècle. Français.
Peintre.
Il figura au Salon de 1808 à 1812.

RÜHTS. Voir **RÜTS**

RUHULT
Allemand.
Peintre de genre.
Le Musée d'Orléans conserve de lui : *La justice et la paix couronnées par un génie*.

RÜIJVEN Pieter Jansz Van ou **Reuver**
Né le 7 mars 1651 probablement à Delft. Mort le 17 mai 1716 probablement à Delft. XVIIᵉ-XVIIIᵉ siècles. Hollandais.
Peintre et graveur.
Élève présumé de Jac. Jordaens à Anvers.

MUSÉES : AMSTERDAM (Mus. mun.) : *Cheminée* – AMSTERDAM (Mus. Nat.) : *Coq avec des poules* – SAINT-OMER : *Apollon et Issa*.
VENTES PUBLIQUES : PARIS, 5 déc. 1983 : *Vénus recevant les armes d'Énée des mains de Vulcain*, h/t (150x112) : **FRF 78 000**.

RUILLE Geoffroy de, vicomte
Né en 1842. Mort en 1922. XIXᵉ-XXᵉ siècles. Français.
Sculpteur de statues, animalier.
VENTES PUBLIQUES : LONDRES, 11 mai 1977 : *Deux officiers à cheval*, bronze (H. 59) : **GBP 1 800** – ENGHIEN-LES-BAINS, 10 oct. 1982 : *La courbette et la croupade*, bronze, patine brune (H. 59) : **FRF 60 000** – LONDRES, 8 nov. 1984 : *La course d'obstacles vers 1870*, bronze, patine brune (H. 51) : **GBP 4 800** – LONDRES, 5 juil. 1985 : *Deux chevaux au galop vers 1900*, bronze, patine brun clair, cire perdue (H. 9) : **GBP 2 800** – PARIS, 26 jan. 1991 : *La courbette et la croupade*, bronze (H. 57, L. 58) : **FRF 140 000** ; *Maître d'équipage à cheval*, bronze (H. 56, L. 50) : **FRF 10 500** – PARIS, 29 juin 1993 : *Amazone à cheval*, bronze (52x50x16) : **FRF 66 000** – PARIS, 29 nov. 1995 : *L'amazone*, bronze (48,5x54x12) : **FRF 21 500**.

RUIN-TIGERSTEDT Ingrid
Née le 15 mai 1881 à Björneborg. Morte en 1956. XXᵉ siècle. Finlandaise.
Peintre de figures.
Elle fut élève d'Anders Zorn.
VENTES PUBLIQUES : GÖTEBORG, 18 mai 1989 : « *Sagotanten* », *Personnages dans une cuisine*, h/t (85x73) : **SEK 21 000**.

RUINA Gaspare ou **Ruini**, dit **Gasparo da Corte**
XVIᵉ siècle. Italien.
Graveur sur bois et architecte.
Il grava des sujets guerriers et des scènes mythologiques.

RUINART DE BRINANT Jules
Né en 1838 à Coblence. Mort le 26 mai 1898 à Rilly-la-Montagne (Marne). XIXᵉ siècle. Français.
Peintre de genre, d'histoire et de portraits.
Élève de Rudolf Jordan, de l'École des Beaux-Arts d'Anvers et d'Achenbach à Düsseldorf. Il visita l'Italie, l'Allemagne, l'Angleterre, la Hollande et la Belgique. Le Musée de Reims conserve de lui *Étude de fête, madame de Rilly* et *Rocher sur la Meuse*, et la Galerie Czernin, à Vienne, *Attente au bord du Rhin*. On lui donne généralement la nationalité française.
VENTES PUBLIQUES : PARIS, 1ᵉʳ mai 1940 : *Sur la terrasse, en Italie* : **FRF 350** – PARIS, oct. 1945-juil. 1946 : *Le dernier rendez-vous* : **FRF 5 300** – SAN FRANCISCO, 8 nov. 1984 : *La gardeuse d'oies*, h/t (74x58,5) : **GBP 2 250**.

RUIPEREZ Luis
Né en 1832 à Murcie. Mort le 15 octobre 1867 à Murcie. XIXᵉ siècle. Espagnol.
Peintre d'histoire, scènes de genre, portraits.
Élève de P. Lopez, de C. Lorenzale et de E. Meissonier.

VENTES PUBLIQUES : LONDRES, 20 juin 1924 : *La visite au tailleur* : **GBP 48** ; *Joueurs de Whist* : **GBP 73** – LONDRES, 16 mai 1929 : *La salle de garde* : **GBP 54** – LONDRES, 24 mai 1935 : *Soldats jouant aux cartes* : **GBP 56** – NEW YORK, 18 et 19 avr. 1945 : *Le Rendez-vous* : **USD 400** – LONDRES, 11 oct. 1995 : *La salle de garde 1862*, h/pan. (24x33) : **GBP 2 875**.

RUIS. Voir aussi **RUIZ** et **RUESS**

RUIS Hercule
XVIᵉ siècle. Actif dans la seconde moitié du XVIᵉ siècle. Français.
Peintre verrier.
Il exécuta avec Pierre Bacon deux vitraux dans l'église Saint-Ythier de Sully-sur-Loire.

RUISCH Rachel. Voir **RUYSCH**

RUISCHER Jan ou **Ruijscher, Ruyscher, Ruysser, Rousscher, Ruisschairt, Rauscher**, dit **Jorge Herkules**
Né vers 1625 à Francker. Mort après 1675 en Allemagne. XVIIᵉ siècle. Allemand.
Peintre, dessinateur et graveur à l'eau-forte.
Peut-être fils de Johann Rauscher qui fut peintre à la Cour de Saxe. Un peintre Hans de Ruyster était dans la gilde de Dordrecht en 1609. On cite ses gravures : *Paysage, Paysage avec château*.

VENTES PUBLIQUES : LONDRES, 9 mai 1929 : *Une plaine hollandaise*, dess. : **GBP 34** – LONDRES, 10-14 juil. 1936 : *Paysage*, pl. : **GBP 126**.

RUISDAEL Isaak, Jakob, Salomon Van. Voir **RUYSDAEL**

RUITER DE WITT Maria de
Née en 1947 à Breda (Hollande). XXᵉ siècle. Hollandaise.
Peintre, pastelliste. Postimpressionniste.
Elle fut élève de Sierk Schroder. Elle visita Bali où elle rencontra Willem Hofker et fut influencée par son travail. Depuis 1988 elle expose en Hollande et en France où elle a remporté plusieurs récompenses en 1988 et 1989.
Elle trouva sa manière propre dans le style impressionniste.
VENTES PUBLIQUES : SINGAPOUR, 5 oct. 1996 : *Ode à la danseuse To Ni Pollok 1994*, past./t. (82,5x69) : **SGD 6 900**.

RUITH Horace Van
Né en 1839. Mort en 1923. XIXᵉ-XXᵉ siècles. Actif aussi en Italie. Britannique.
Peintre de genre, figures, portraits, paysages.
Il vécut et travailla à Londres et Capri.
À partir de 1888 il exposa régulièrement à la Royal Academy. Il figurait encore au catalogue de cet Institut en 1909.
Il réalisa un *Portrait de la reine Victoria* d'après une copie au château de Windsor.

MUSÉES : BRISTOL : *Portrait de La reine Victoria* – COLOGNE (Mus. Wallraf-Richartz) : *Portrait d'une jeune femme*.
VENTES PUBLIQUES : LONDRES, 22 nov. 1982 : *Le marché dans la rue à Bombay*, h/t (93x170) : **GBP 1 300** – LE TOUQUET, 8 juin 1992 : *Plage animée*, h/t (77x106) : **FRF 90 000** – NEW YORK, 14 oct. 1993 : *Arabe avec un narguilé*, aquar./pap. (67,3x50,8) : **USD 3 450**.

RUIZ Andrés I
XVIᵉ siècle (?). Espagnol.
Enlumineur.
Il exécuta des Lettrines pour un psautier de la cathédrale de Séville.

RUIZ Andrés II
XVIᵉ siècle. Actif dans la seconde moitié du XVIᵉ siècle. Espagnol.

Sculpteur et architecte.
Il fit le projet pour le maître-autel de l'église de Villacastin.

RUIZ Andrés III
XVII^e siècle. Actif à Séville de 1627 à 1641. Espagnol.
Peintre et sculpteur (?).
Il exécuta des peintures d'histoire et deux statues pour le monument de Pâques de la cathédrale de Séville.

RUIZ Antonio ou Anton
XVI^e siècle. Espagnol.
Peintre.
Il exécuta un panneau pour la cathédrale de Séville représentant *La descente du Saint Esprit*.

RUIZ Antonio
Né en 1897 au Mexique. XX^e siècle. Mexicain.
Peintre.
Il était fils d'un physicien et d'une mère pianiste. Peintre mexicain important de la première moitié du siècle, pourtant, de même que Rodriguez Lozano, il ne participa pas au très grand mouvement des peintres muralistes, Diégo Rivera, Siqueiros, Orozco, qui fut si important pour le passage de l'art d'Amérique latine à l'art moderne. Son tempérament ne l'a d'ailleurs pas porté à l'expression violente et à l'art de combat que prônaient ces muralistes, quand bien même il était sensible aussi aux conditions sociales des populations mexicaines. Sa technique minutieuse, sans doute cause de la petite quantité de ses œuvres, le rapprocherait presque d'une naïveté à la Rousseau. Il peignait en général des scènes complexes, paysages dit : « à fabriques », animés de personnages, dont les titres indiquent assez bien le caractère : *La fête sportive* (1938) ; *Les nouveaux riches* (1941).
BIBLIOGR. : B. Dorival, sous la direction de... : *Peintres Contemporains*, Mazenod, Paris, 1964.

RUIZ Bartolomé
XV^e siècle. Espagnol.
Peintre.
On cite de lui une *Mise au tombeau*, datée de 1450.

RUIZ Diego
XV^e siècle. Actif à Séville. Espagnol.
Sculpteur sur bois.
Il sculpta le plafond doré de la Salle des Ambassadeurs de l'Alcazar de Séville en 1427.

RUIZ Federico
Né en 1837 à Madrid. Mort le 4 février 1868 à Madrid. XIX^e siècle. Espagnol.
Peintre et illustrateur.
Élève de G. Pérez Villaamil et de J. Vallejo.

RUIZ Francisco
XVII^e siècle. Actif à Valladolid dans la première moitié du XVII^e siècle. Espagnol.
Sculpteur sur bois.
Il collabora avec Marcos Garcia à l'autel de l'église Saint-Pierre d'Olmos de Esgueva.

RUIZ Gaspar
XVI^e siècle. Actif à Séville. Espagnol.
Peintre.
Il travailla en 1574 au maître-autel de la cathédrale de Séville.

RUIZ Gilberto
Né en 1950 à la Havane. XX^e siècle. Cubain.
Peintre.
Il fit ses études à l'Académie San Alejandro de La Havane. En 1980 il partit pour les États-Unis et vit maintenant à New York. Il a participé à de nombreuses expositions collectives aux USA, et la Galerie Barbara Gillman lui a organisé une exposition personnelle à Miami en 1993.
Il est l'un des principaux représentants de la « Génération Mariel » des artistes cubains.
VENTES PUBLIQUES : NEW YORK, 18 mai 1994 : *Je peux nager mais je voudrais voler* 1986, acryl./t. (152,4x121,9) : **USD 4 025.**

RUIZ Gregorio
XVII^e siècle. Actif à Madrid. Espagnol.
Peintre.

RUIZ Jean-Paul
Né en 1954 à Poissy (Yvelines). XX^e siècle. Français.
Sculpteur, graveur, créateur de livres d'artiste.
Il vit et travaille en Corrèze.

Il a participé à la Biennale du livre d'artiste à Uzerche en 1991 et à *l'Art à la page* à Cagnes-sur-Mer en 1992.
Il montre ses œuvres dans des expositions personnelles, notamment en 1988 à la galerie Métamorphose à Paris, en 1992 à l'Hôtel de Région d'Aurillac.
Il utilise comme matériau pour ses sculptures, principalement du papier, qu'il soumet à des traitements plastiques, faisant ressortir la matière du papier, qu'il teinte de couleurs brunes ou ocres.

RUIZ Juan I
XV^e siècle. Actif à Tolède dans la première moitié du XV^e siècle. Espagnol.
Sculpteur.
Il exécuta des sculptures aux portails et au clocher de la cathédrale de Tolède, de 1418 à 1425. Sans doute identique au sculpteur homonyme, qui était à Séville, en 1432.

RUIZ Juan II ou Rois
XV^e siècle. Actif à la fin du XV^e siècle. Espagnol.
Peintre.
Il peignit de 1496 à 1497, avec Nicolas Léonard, un autel pour l'église des frères Prêcheurs de Barcelone.

RUIZ Juan III
XVI^e siècle. Actif à Séville au début du XVI^e siècle. Espagnol.
Peintre.
Il décora deux lutrins pour le maître-autel de la cathédrale de Séville.

RUIZ Juan IV
XVII^e siècle. Actif dans la seconde moitié du XVII^e siècle. Espagnol.
Sculpteur.
Il travailla à la Puerta Nuova de la Oliva de la cathédrale de Séville, de 1466 à 1469.

RUIZ Juan Salvador. Voir **SALVADOR RUIZ**

RUIZ Manuel
Né le 28 septembre 1948 à Grenade (Andalousie). XX^e siècle.
Actif en Argentine. Espagnol.
Peintre.
Maîtrisant la technique de la peinture figurative, son style est éclectique.
MUSÉES : BAHIA (Mus. d'Art Contemp. Kennedy) – CARACAS (Mus. d'Art Contemp.) – EL PASO – GUATEMALA (Mus. Nat.) – LAS VEGAS.

RUIZ Martin
XV^e siècle. Travaillant en 1479. Espagnol.
Sculpteur.
Il exécuta des sculptures à la porte du Pardon de la cathédrale de Tolède.

RUIZ Pablo. Voir **PICASSO**

RUIZ Valentin
XVII^e siècle. Travaillant en 1624. Espagnol.
Peintre verrier.
Il exécuta des vitraux dans le transept de la cathédrale de Burgos.

RUIZ DE ALMODOVAR José
Né le 5 août 1867 à Grenade. XIX^e siècle. Espagnol.
Paysagiste, portraitiste et illustrateur.
Élève de Ferrant. L'Université de Grenade possède des portraits de cet artiste.

RUIZ DE AMAYA Francisco
XVIII^e siècle. Actif à Madrid. Espagnol.
Sculpteur.
Il fut membre de l'Académie de San Fernando en 1756.

RUIZ DE ANDENA Cristobal ou de Andino
XVII^e siècle. Actif à Valladolid. Espagnol.
Sculpteur.
Il exécuta le maître-autel de l'église Saint-Martin de Valladolid. Ce fut réellement un artiste, mais un de ceux dont on ne connaît ni la vie ni les œuvres, parce qu'elles sont confondues avec celles de plusieurs de ses contemporains. Sans doute descendant de Pedro Andino.

RUIZ DEL ARBOL Luis
Né en 1938 à Bilbao. XX^e siècle. Espagnol.
Peintre, sculpteur. Abstrait-lyrique.
Il participe à des expositions collectives depuis 1964, parmi les-

quelles : 1971, *Lignes et figures dans la peinture espagnole contemporaine*, San Juan de Puerto Rico ; 1977, *Peinture espagnole contemporaine*, La Havane ; 1981-82, 1985, Biennale internationale d'Art de Marbella, Malaga ; à de nombreux concours de peinture, à Mostoles, Alcorcon, au Cercle catalan de Madrid, à La Vagueda, à la Maison postale de Madrid ; 1987, 1988, 1989, 1990, Prix BMW, Madrid.

Il montre ses œuvres dans des expositions personnelles, dont : 1964, Vina del Mar (Chili) ; 1966, Bilbao ; 1970, 1971, 1974, 1977, 1988, Madrid.

La peinture de Luis Ruiz del Arbol ressortit à l'abstraction lyrique telle qu'elle s'est manifestée dans les années soixante en France, et plus précisément rappelle l'abstraction matiériste d'un James Guitet. Cette façon de creuser un léger relief dans le support en bois de ses peintures confère à son travail une certaine originalité.

BIBLIOGR. : In : *Catalogo nacional de arte contemporaneo*, Iberico 2 mil, Barcelone, 1990.

RUIZ DE CASTANEDA Juan
XVIIe siècle. Actif à Tolède au début du XVIIe siècle. Espagnol.
Sculpteur.
Élève de G. Becerra. Il travailla dans la cathédrale de Tolède et dans l'église de La Torre de Esteban Hambran.

RUIZ DE ELVIRA Cristobal et Pedro
XVIIe siècle. Espagnols.
Peintres.
Parents, peut-être frères. Ils travaillèrent à Daimiel et à Manzanares dans la première moitié du XVIIe siècle. Ils exécutèrent, en collaboration avec Giraldo de Merlo, le maître-autel de l'église de Virgen del Prado de Ciudad Real.

RUIZ DE GIXON. Voir RUIZ GIJON

RUIZ DE INFANTE Francisco
Né en 1966 en Espagne. XXe siècle. Actif en France. Espagnol.
Artiste, créateur d'installations, vidéaste.
Il a été le lauréat de la *9e Bourse d'art monumental d'Ivry* en 1994.
Il a montré une exposition personnelle de ses œuvres, *Les Frères de Pinocchio*, au Centre d'art d'Ivry en 1994 qui avait pour thème un dialogue imaginaire entre le monde de l'enfance et celui de l'adulte.

RUIZ DE LA IGLESIA Francisco Ignacio
Né sans doute en 1648 à Madrid. Mort en 1704 à Madrid. XVIIe siècle. Espagnol.
Peintre d'histoire et aquafortiste.
Élève de Francisco Camilo et de Juan Carreno.
MUSÉES : BOSTON : *L'Immaculée Conception* – GUADALAJARA : *Saint Antoine* – MADRID (Mus. de la Trinité) : *Saint Jean*.
VENTES PUBLIQUES : MARSEILLE, 8 avr. 1949 : *Kermesse aux abords d'un port fortifié :* FRF 27 000.

RUIZ DEL PERAL Torcuato
Né à Grenade. Mort le 5 juillet 1773 à Grenade. XVIIIe siècle. Espagnol.
Sculpteur.
Il travailla pour des églises de Grenade et pour la cathédrale de Cadix.

RUIZ DE SARABIA Andrés de. Voir SARABIA

RUIZ DE VALDIVIA Nicolas
Né à Almunecar. Mort le 21 janvier 1880 à Madrid. XIXe siècle. Espagnol.
Peintre de genre.
Élève de C. Ribera et de Ch. Gleyre. L'Athénée de Saragosse possède des œuvres de cet artiste.

RUIZ AGUA NEVADA Lope
XVIe siècle. Actif dans la première moitié du XVIe siècle. Espagnol.
Sculpteur sur bois.
Probablement identique à Lope Fernandez Aguanevada. Il sculpta une statue du Christ pour la cathédrale de Séville ainsi qu'un autel pour le couvent des Franciscains de la même ville.

RUIZ AGUADO Francisco
XVIIe siècle. Espagnol.
Peintre.

RUIZ BLASCO José
Né en 1841 à Malaga (Andalousie). Mort le 3 mai 1913 à Barcelone (Catalogne). XIXe-XXe siècles. Espagnol.

Peintre.
Père de Pablo Picasso (qui signa ses premiers ouvrages : Ruiz). Fils du directeur d'une fabrique de gants et d'articles de cuir, il est encouragé et soutenu par sa famille, en particulier deux de ses frères, l'un Pablo, chanoine de la cathédrale de Malaga et l'autre Salvador, médecin. Il fréquente alors la jeunesse artistique et politique de Malaga et commence à peindre, acquérant vite quelque renommée. Dès cette époque, il est professeur de dessin et est également nommé conservateur du premier musée provincial. Pourtant en 1891 des difficultés matérielles l'obligent à quitter Malaga pour La Corogne où il enseigne à l'Institut Da Guarda. Il y reste quatre ans puis part à Barcelone, où il est nommé professeur à l'École Provinciale des Beaux-Arts de Barcelone, charge qu'il conservera jusqu'à sa mort. Ayant ensuite renoncé solennellement à la peinture, brisant ses pinceaux, cette réaction fut, selon les uns, attribuée à des difficultés oculaires, selon d'autres, à sa détermination de laisser complètement son fils Pablo prendre la relève. De jolis mots courent à ce sujet sans qu'il soit possible de faire la part de la légende et de la réalité.
M. Jaime Sabartès dans son *Picasso, Portraits et Souvenirs*, rapporte ce propos de l'illustre fils de l'artiste andalou : « Mon père peignait des tableaux pour salle à manger, ceux où l'on voit perdrix et pigeons, lièvres et lapins... Ses spécialités étaient les oiseaux et les fleurs. Surtout les pigeons et les lilas... Un jour, il fit une toile immense représentant un pigeonnier garni de pigeons juchés sur leur perchoir ». Une de ces grandes toiles ayant pour thème les colombes est conservée à la Mairie de Malaga. Il aborde aussi les thèmes religieux et reçoit commande de communautés religieuses.

RUIZ CESAR Bartolomé
Mort en 1699. XVIIe siècle. Actif à Séville. Espagnol.
Peintre.
Il fréquenta l'Académie de Séville de 1667 à 1672.

RUIZ-DURAND Jésus. Voir DURAND

RUIZ GIJON Bernardo ou Ruiz Gixon
Né vers 1658 à Séville. Mort vers 1750 à Séville. XVIIe-XVIIIe siècles. Espagnol.
Sculpteur.
Élève de son oncle Francisco Antonio Ruiz Gijon. Il travailla à Séville.

RUIZ GIJON Francisco Antonio ou Ruiz Gixon
Né en 1653 à Utrera. XVIIe siècle. Espagnol.
Sculpteur.
Élève d'Andrés Causino, frère de Juan Antonio et oncle de Bernardo Ruiz Gijon. Il fut un des représentants les plus éminents de la sculpture de Séville au XVIIe siècle. Il sculpta beaucoup de statues pour les églises de cette ville.

RUIZ GIJON Juan Antonio, ou Juan Carlos ou Ruiz Gixon
XVIIe siècle. Espagnol.
Peintre.
Frère de Francisco Antonio et oncle de Bernardo Ruiz Gijon. Il était actif à Séville de 1668 à 1672. On croit qu'il fut élève de Herrera le Jeune. Dans tous les cas, il s'inspira de la manière de ce maître, ainsi qu'on en peut juger par une peinture signée et exécutée pour la cathédrale de Séville et représentant une Immaculée Conception. On cite les dates de 1663 et 1677 pour son séjour en Andalousie.

RUIZ GONZALEZ Pedro
Né en 1640 à Araudilla. Mort le 3 mai 1706 à Madrid. XVIIe siècle. Espagnol.
Peintre.
Élève de Juan Antonio Escalante et de Juan Carreno. Trois de ses œuvres se trouvaient dans l'église de S. Millan, qui brûla en 1720 et où l'artiste était enterré. Le Musée des Offices de Florence possède des œuvres de cet artiste.
VENTES PUBLIQUES : PARIS, 1853 : *Le Rédempteur lié à une colonne :* FRF 275.

RUIZ-GUERRERO Manuel
Né en 1864 à Grenade (Andalousie). Mort en 1917 à Madrid (Castille). XIXe-XXe siècles. Espagnol.
Peintre de sujets religieux, scènes de genre, portraits, figures, paysages, paysages urbains, natures mortes, fleurs, dessinateur.
Il étudia à l'École des Beaux-Arts de Grenade, puis à celle de

Madrid. En 1881, il obtint une bourse d'études pour Rome. Il fut nommé professeur à l'École des Beaux-Arts de Malaga. Il figura à l'Exposition Nationale des Beaux-Arts de Madrid en 1884, 1887 et 1892, recevant une médaille de deuxième classe en 1892.

Ses œuvres peintes sont prétextes à l'exploitation des possibilités de la couleur, ses figures y sont traitées par de larges touches appliquées vigoureusement, en particulier dans : *Après la corrida – Les spadassins – Fleurs*. On cite encore de lui : *Procession à Grenade – Le soupir du taureau – Coutumes de Galice – Le compliment – Les condamnés – Un fumeur.*

BIBLIOGR. : In : *Cien Años de pintura en España y Portugal, 1830-1930*, Antiqvaria, t. IX, Madrid, 1992.

VENTES PUBLIQUES : PARIS, 27 avr. 1988 : *Élégante aux courses*, h/t (84x34) : **FRF 80 000** – NEW YORK, 29 oct. 1992 : *Pelote basque*, h/t (55,2x80) : **USD 7 150.**

RUIZ LUNA Justo
Né en 1865 à Cadix (Andalousie). Mort le 9 mars 1926 à Cadix. XIX⁰-XX⁰ siècles. Espagnol.
Peintre d'histoire, scènes de genre, portraits, intérieurs, paysages d'eau, marines, aquarelliste, pastelliste.
Il fut élève de l'École des Beaux-Arts de Cadix, puis de José Villegas. Il séjourna à plusieurs reprises à Rome, notamment en 1882 et 1888. Il figura dans diverses expositions collectives : à partir de 1884, expositions Nationales des Beaux-Arts de Madrid ; 1886, Athénée de Madrid ; 1888, 1891, Munich ; 1906, Cercle des Beaux-Arts de Madrid. Il obtint une médaille d'honneur en 1887, une troisième médaille en 1888, une première médaille en 1890, une deuxième médaille en 1891.
Il cultiva tous les genres, ayant tout de même une préférence pour les marines. On cite de lui : *Portrait de l'Évêque de Cordoue – La prière du soir – Restes d'un naufrage – Canal de Venise – Arrivée de Christophe Colomb à l'Île de Guanahani – Combat naval de Trafalgar.*
BIBLIOGR. : F. Pérez Mulet, in : *La pintura gaditana, 1875-1931*, Cordoue, 1983 – in : catalogue de l'exposition *Peintres andalous à l'École de Rome*, Grenade, 1989 – in : *Cien Años de pintura en España y Portugal, 1830-1930*, Antiqvaria, t. IX, Madrid, 1992.
MUSÉES : CADIX (Mus. prov.) – MADRID (Gal. Mod.) : *Combat naval de Trafalgar.*
VENTES PUBLIQUES : NEW YORK, 11 mars 1943 : *Intérieur avec personnages* : **USD 240** – NEW YORK, 26 fév. 1997 : *Un garde arabe 1881*, h/t (68,6x46,3) : **USD 6 325.**

RUIZ MELGAREJO Juan
XVIII⁰ siècle. Actif à Murcie dans la première moitié du XVIII⁰ siècle. Espagnol.
Peintre.
Il exécuta des portraits et des fresques pour l'église des Augustins de Murcie.
VENTES PUBLIQUES : LONDRES, 11 juil 1979 : *Vues de Naples*, deux h/t (49,5x138) : **GBP 4 500.**

RUIZ MOYA Francisco
XVIII⁰ siècle. Espagnol.
Sculpteur sur bois.
Il fut chargé de l'exécution des stalles pour l'église de la Sainte-Croix de Séville. Peut-être identique à l'un des Francisco Moya.

RUIZ PANIAGUA Francisco
XVII⁰ siècle. Actif à Cordoue. Espagnol.
Sculpteur.
Il sculpta en 1664 un autel et un tabernacle pour l'église de Canete las Torres.

RUIZ Y PICASSO Pablo. Voir PICASSO

RUIZ-PIPO Manolo
Né en 1929 à Grenade (Andalousie). XX⁰ siècle. Actif aussi en France. Espagnol.
Peintre de compositions à personnages, portraits, figures, paysages, peintre de décors de théâtre, graveur.
Il a étudié à l'École des Arts et Métiers de Barcelone à partir de 1942 puis à l'École des Beaux-Arts San Jorge à Barcelone en 1944. Il reçut une bourse d'études du gouvernement français en 1954 qui lui permit de poursuivre sa formation aux Beaux-Arts de Paris dans l'atelier de Goerg pour y apprendre les techniques de la gravure. Il fit la connaissance de J. Sabartès et de Picasso en 1955 qui le mit en relation avec la galeriste Jeanne Castel. De 1958 à 1963, il résida principalement à Londres où il

exécuta de nombreux portraits. En 1963, il s'établit définitivement en France, vécut et travailla entre Paris et Bonaquil (Lot-et-Garonne) ; cette même année deux toiles sont acquises par le Musée d'Art Moderne de la Ville de Paris. Il séjourna en 1968 à Florence et s'installa en 1969 à Bologne. Il partagea ensuite son activité entre la France et l'Italie. En 1964, il créa et réalisa la décoration et les marionnettes pour le *Tréteau de Maître Pierre*, opéra de Manuel de Falla, puis il réalisa *Le Challange*, une sculpture de bronze martelé, destinée au Théâtre des Nations en 1957. Entre 1963 et 1965, il illustra plusieurs *Cahiers de la Barbacane* avec des poèmes de Jean Cocteau, Jean Follain, André Breton et Jasmin.
Il participe à des expositions de groupe, notamment : de 1951 à 1953, Musée des Beaux-Arts, Barcelone ; entre 1955 et 1962, galerie Jeanne Castel, Paris ; 1955, Biennale des Arts Hispano-Américains, Barcelone ; 1962, sélectionné pour le Prix de la Critique de la Ville de Paris ; 1968, Biennale d'Art Espagnol, Musée Galliéra, Paris ; ainsi qu'à de nombreux Salons, tels Grands et Jeunes d'Aujourd'hui à Paris, Salon d'Automne en 1985 et 1989 à Paris.
Il montre ses œuvres dans des expositions personnelles, dont : première exposition à la « Municipale de Bellas Artes » à Barcelone en 1951, puis de nouveau en 1952 et 1953 ; 1970, Milan ; 1971, Hollande ; 1971, Suède ; 1978, rétrospective, Villeneuve-sur-Lot ; 1979, Uberlingen ; 1990, 1992, Madrid. En 1957, il reçut le Grand Prix de Peinture de Villeneuve-sur-Lot, en 1990 le 1ᵉʳ Prix du Salon d'Automne à Paris.
La peinture Ruiz-Pipo Manolo de traite de thèmes traditionnels : portraits, paysages, natures mortes. Elle relève d'une figuration où se mêlent les influences cézanienne et postcubiste dans l'architecture des formes et les aplats de couleurs, et parfois celles de la peinture métaphysique de de Chirico.

Ruiz Pipó

BIBLIOGR. : Patricia Bailly, Laurence Buffet-Challié : *Ruiz-Pipo*, Éd. Charles et André Bailly, Paris, 1992 – Lydia Harambourg : *L'École de Paris 1945-1965. Dictionnaire des peintres*, Ides et Calendes, Paris, 1993.
MUSÉES : BRIVE-LA-GAILLARDE – PARIS (Mus. d'Art Mod. de la Ville) – VILLENEUVE-SUR-LOT.
VENTES PUBLIQUES : PARIS, 27 nov. 1990 : *Maternité dorée*, h/t (116x89) : **FRF 125 000** – NEW YORK, 12 juin 1991 : *L'enfant et le coq 1957*, h/t (91,4x72,4) : **USD 4 400** – CALAIS, 5 avr. 1992 : *Les arlequins*, gche (56x38) : **FRF 20 000** – PARIS, 26 juin 1992 : *Couple de paysans 1959*, aquar. gchée (49x31) : **FRF 7 300** – NEW YORK, 10 mai 1993 : *Rodrigo au chiffon* ; *Rodrigo aux boules*, h/rés. synth., une paire (35x27) : **USD 1 840** – PARIS, 21 mars 1994 : *Couple 1959*, gche (48,5x30,5) : **FRF 7 500** – LE TOUQUET, 22 mai 1994 : *Jeune hollandaise dégustant du raisin*, h/t (81x65) : **FRF 45 000** – PARIS, 28 mars 1996 : *Personnages sous la pluie*, h/t (46,5x55) : **FRF 14 000** – CALAIS, 7 juil. 1996 : *Conversation à la fontaine*, h/t (56x46) : **FRF 12 500** – PARIS, 4 nov. 1997 : *Enfants sur la plage, Antibes 1955*, h/t (46,5x55) : **FRF 6 500.**

RUIZ PULIDO Cristobal
Né le 15 mars 1881 à Villacarillo (près de Jaen, Andalousie). Mort en 1962. XX⁰ siècle. Espagnol.
Peintre de portraits, paysages, marines.
Il fut élève des écoles des Beaux-Arts de Cordoue, de Madrid et de Paris et d'Angel Ferrant. De 1902 à 1914, il vécut successivement en France, en Belgique et en Hollande. Il figura à diverses expositions collectives, dont : 1910, 1917, expositions nationales de Madrid ; 1919, 1921, Bilbao ; 1920, Athénée de Madrid ; 1925, Musée d'Art Moderne, Madrid ; 1930, Cercle des Beaux-Arts, Madrid. Il obtint une deuxième médaille en 1917, une seconde médaille en 1920.
Il peignit essentiellement des paysages et des portraits tels que : *Doctor Zavala – Mes élèves – Deux fillettes – Terres de Jaen – Paysage de Segovie*. Il considère le sujet dans son atmosphère lumineuse et dans les mutations de l'éclairage. Ses formes sont traitées par de larges aplats de couleurs sans souci aucun du détail.
BIBLIOGR. : In : *Cien Años de pintura en España y Portugal, 1830-1930*, Antiqvaria, t. IX, Madrid, 1992.
MUSÉES : BILBAO – MADRID (Mus. d'Art Mod.).

VENTES PUBLIQUES : MADRID, 11 nov. 1976 : *Bord de mer* 1954, h/t (100x125) : ESP 90 000.

RUIZ REY José Antonio
Né le 24 septembre 1695 à Puente Genil. Mort le 25 octobre 1767 à Puente Genil. XVIIIe siècle. Espagnol.
Peintre et sculpteur.
Il exécuta des fresques, des statues et des autels dans les églises de Puente Genil.

RUIZ SANCHEZ MORALES Manuel Bernardino
Né le 20 mars 1857 à Baza (près de Grenade, Andalousie). Mort en 1922 à Madrid (Castille). XIXe-XXe siècles. Espagnol.
Peintre d'histoire, scènes de genre, portraits, paysages, aquarelliste, restaurateur.
Il étudia à l'École des Beaux-Arts de Grenade, puis, obtenant une bourse en 1886, il poursuivit ses études à Rome. Il s'établit ensuite à Madrid, où il fut élève d'E. Rosales. Il figura à diverses expositions collectives : 1884, 1895, 1897, 1899 Expositions Nationales des Beaux-Arts ; 1886, 1903, Grenade ; 1889, Madrid.
Il restaura les fresques de Goya dans l'Ermitage de Saint-Antoine de la Florida. Il réalisa diverses vues de Grenade, peintes avec une touche diluée en accord avec la clarté des jours ensoleillés de cette terre andalouse. Il fit aussi des portraits et des scènes de genre, comme : *À la fête du Corpus, Marché de Noël – Marché à Tanger – Marguerite la tourière.*
BIBLIOGR. : In : *Cien Años de pintura en España y Portugal, 1830-1930,* Antiqvaria, t. IX, Madrid, 1992.
MUSÉES : GRENADE (Mus. des Beaux-Arts).

RUIZ-SANTILLAN Luis
Né en 1903 à Santander (Asturies). XXe siècle. Espagnol.
Peintre de portraits.
Il fut élève de l'École des Beaux-Arts de Bordeaux. Il a surtout peint des portraits.

RUIZ SORIANO Juan
Né le 23 juin 1701 à Higuera de Aracena. Mort le 17 août 1763 à Séville. XVIIIe siècle. Espagnol.
Peintre.
Élève de son cousin Migde Tovar. Il s'établit à Séville et y peignit l'histoire. Il travailla notamment à l'autel principal de la cathédrale.

RUKENSTAIN Gregorius
XVIe siècle. Autrichien.
Sculpteur.
Il orna de sculptures l'église Saint-Pierre de Dvor, près de Ljubljana en 1544.

RUKHIN Evgueny Lvovitch ou Eugène ou Rouhkine
Né en 1943 à Saratov. Mort le 23 mai 1976 à Saint-Petersbourg. XXe siècle. Russe.
Peintre, peintre de collages, technique mixte.
Il a participé à la désormais célèbre exposition en plein air connue sous le nom d'*Exposition Bulldozer*, organisée par les modernistes dissidents, dans la banlieue de Moscou. Le pouvoir politique ordonna la dispersion brutale de la manifestation à l'aide de bulldozers.
Il fut l'un des auteurs de la relance de l'art moderne en Russie, depuis le commencement du « dégel ».
VENTES PUBLIQUES : ZURICH, 7 avr. 1995 : *Composition* 1975, collage et h/t (99,5x97) : CHF 1 500.

RUL Andreas. Voir RIEHL

RUL Andrze
XVIe siècle. Vivant au commencement du XVIe siècle. Polonais.
Portraitiste.
En 1551, il fit le portrait du *Roi Sigismond Auguste.*

RUL Henri ou Henry Pieter Edward
Né le 2 juillet 1862 à Anvers. Mort en 1942 à Viersel. XIXe-XXe siècles. Belge.
Peintre de paysages, graveur.
Il fut élève de Poulwelsen à Middelbourg et de Joseph Van Luppen à Anvers. Il fut l'un des fondateurs de la société de *Als ik Kan.* Il travailla à Anvers et à Calmpthout.

BIBLIOGR. : In : *Dict. biogr. illustré des artistes en Belgique depuis 1830,* Arto, Bruxelles, 1987.
MUSÉES : ANVERS : *Les Dunes.*
VENTES PUBLIQUES : AMSTERDAM, 14-15 avr. 1992 : *Paysage de dunes près de Heyst,* h/t (80x100) : NLG 4 600 – LOKEREN, 4 déc. 1993 : *Saule au bord de l'eau,* h/t (40x50) : BEF 26 000 – LOKEREN, 12 mars 1994 : *Soir d'hiver,* h/t (200x100) : BEF 55 000.

RULAND Carl Friedrich
Né en 1783. Mort le 28 janvier 1851. XIXe siècle. Allemand.
Peintre et décorateur.
Fils de Johannes Ruland.

RULAND Heinrich
Né le 9 juin 1866 à Munich. Mort le 5 avril 1900 à Munich. XIXe siècle. Allemand.
Peintre, peintre sur porcelaine et lithographe.
Élève de Raupp et d'O. Seitz. Le Musée municipal de Bamberg conserve de lui *Portrait d'un conseiller municipal, Le savant* et *Trois têtes d'étude.*

RULAND Johann Gerhard
Né le 13 juin 1785. Mort le 27 novembre 1854. XIXe siècle. Allemand.
Peintre, graveur au burin et lithographe.
Fils de Johannes Ruland. Le Musée Historique de Spire possède de lui une *Vue de Spire* et *La reine Thérèse.*

RULAND Johannes
Né le 2 février 1744 à Spire. Mort le 20 septembre 1830 à Spire. XVIIIe-XIXe siècles. Allemand.
Peintre d'architectures et de paysages, dessinateur, graveur au burin et à l'eau-forte.
Père de Carl Friedrich et Johann Gerhard Ruland. Le Musée Historique de Spire possède de lui des peintures (*Lièvres, L'église Saint-Barthélemy, L'Hôtel de l'Ordre de Saint-Jean*) et des dessins (*Ruines de Spire, de Frankenthal et de Worms, Deux paysages du Lac de Constance, Vue du Parc de Schwetzingen, La bataille de Spire, Le général Custine, L'érection de l'arbre de la liberté, Le retour des Otages*).

RULAND Theobald. Voir RUELAND

RULE Conrad
Mort après 1478. XVe siècle. Actif à Fribourg (Hesse). Allemand.
Peintre verrier.
Il exécuta entre 1474 et 1478 des vitraux de l'église de Fribourg.

RULE William Harris
Né le 15 novembre 1802 à Penrhyn. Mort le 25 septembre 1890 à Clyde Road. XIXe siècle. Britannique.
Peintre de portraits.
Bien qu'il soit surtout connu comme écrivain, philologue et prédicateur, William Harris Rule fut d'abord peintre de portraits. Il reçut quelques leçons d'un peintre voyageur et exerça sa profession à Devonport, Plymouth et Exeter. Il vint à Londres en 1822 et paraît, à partir de cette date avoir négligé la peinture.

RULEFINK Daniel
XVIIe siècle. Actif à Halle en 1604. Allemand.
Peintre.
Il peignit des scènes de la *Passion* sur le retable de l'église de Löbejün.

RULI Martin
XVIIe siècle. Actif à Palma de Majorque. Espagnol.
Peintre.
Il était à Rome en 1680.

RULL Antonio
XVe siècle. Actif à Saragosse de 1431 à 1437. Espagnol.
Peintre.

RULL Bernardo
XVe siècle. Actif à Valence de 1431 à 1436. Espagnol.
Peintre.

RÜLL Johan Baptist de. Voir RUEL

RULL Juan
XVe siècle. Actif à Valence de 1408 à 1436. Espagnol.
Peintre.

RULLENS Jules
Né le 14 mai 1850 à Gand. XIXe-XXe siècles. Belge.
Peintre animalier, d'intérieurs, fleurs.
Il a étudié à l'Académie des Beaux-Arts de Bruxelles à partir de 1876.

Il a souvent peint des chevaux et vaches au repos, dans les prés ou les étables, ainsi que des intérieurs de salons et d'ateliers.

RÜLLER Anton
Né le 26 mai 1864 à Ascheberg. XIXᵉ-XXᵉ siècles. Allemand.
Sculpteur de statues, monuments, sujets religieux.
Il vécut et travailla à Munster en Westphalie. Il fut élève de d'H. Bäumer. Il sculpta des monuments et des statues religieuses à Münster et à Ascheberg.

RULLIER, Mme, née **Durand**
XIXᵉ siècle. Française.
Peintre de portraits.
De 1812 à 1847, elle exposa des portraits au Salon de Paris. Le Musée de la Manufacture de Sèvres conserve d'elle *Portrait de sa sœur, Mme Marie Adélaïde Ducluzeau.*

RULLIER Jean-Jacques
Né en 1962 à Bourg-Saint-Maurice (Savoie). XXᵉ siècle. Français.
Auteur d'installations, dessinateur.
Il vit et travaille à Lyon.
Il participe à des expositions collectives, parmi lesquelles : 1987, Villa Peyzieu, Paris ; 1989, Maison des Expositions, Genas ; 1990, Fondation Bullukian, Champagne au Mont-d'Or ; 1991, galerie Froment Putman, Salon Découvertes 1991, Grand Palais, Paris ; 1992, galerie Jennifer Flay, Salon Découvertes 1992, Grand Palais, Paris ; 1992, *Oh ! Cet écho*, Centre Culturel Suisse, Paris ; 1997, *Transit – 60 artistes nés après 60 – Œuvres du Fonds national d'Art contemporain*, École des Beaux-Arts, Paris.
Il montre ses œuvres dans des expositions personnelles, dont : 1988, Octobre des Arts, Lyon ; 1992, Centre d'Arts Plastiques, Saint-Fons ; 1992, Museum Robert Walser, Gais (Suisse) ; 1993, *Aide Jean à trouver le chemin de sa maison*, Arc, Musée d'art moderne de la Ville de Paris ; 1993, galerie Jennifer Flay ; 1993, galerie Bograshov, Tel-Aviv ; 1997, centre Georges Pompidou à Paris.
Depuis 1987, Jean-Jacques Rullier procède par arrangements et inventaires d'images ou d'objets du quotidien : outils, ustensiles, posters, verres, assiettes, plateau... Les titres de ses œuvres, *Tous les objets commençant par C ; 25x4 Commerces ; 100 pommes de terre dans 100 assiettes*, etc., reflètent à la fois son désir encyclopédique de « reprendre » un pouvoir sur les objets de notre environnement selon une approche analytique (classer, cataloguer...), et d'investir, grâce à eux, l'espace, de recréer un environnement qui finit par se constituer en œuvre poétique.
BIBLIOGR. : Jean-Marc Huitorel : *Jean-Jacques Rullier. Réinvestir les interstices du monde*, in : *Aide Jean à trouver le chemin de sa maison*, catalogue de l'exposition, Arc, Musée d'art moderne de la Ville de Paris, 1993.
MUSÉES : MARSEILLE (FRAC Alpes-Côtes d'Azur) : *150 Objets pour couper 1989* – MONTPELLIER (FRAC Languedoc-Roussillon) : *Le voyage en avion, la promenade à pied (Tel-Aviv), la promenade sur les remparts (Jérusalem), la promenade sur la frontière, la promenade dans le désert 1993*, dess. – NANTES (FRAC Pays de la Loire) : *Promenades – Rêves 1992-1994*, nombreux dess. en coul. – PARIS (FNAC) : *Mauvais rêves 1993-1994*, série de 10 dess. à l'encre de Chine.

RULLIS François ou **Rulys**
Mort vers 1643. XVIᵉ-XVIIᵉ siècles. Actif à Grenoble en 1529. Français.
Peintre.

RULLMANN Ludwig
Né en 1765 à Brême. Mort en 1822 à Paris. XVIIIᵉ-XIXᵉ siècles. Allemand.
Peintre d'histoire et de portraits, aquafortiste et lithographe.
Élève de l'Académie de Dresde et de David à Paris. Il travailla à Brême et à Paris. Il exposa au Salon de Paris, de 1808 à 1822. Il peignit des portraits, avec talent. Le Musée de Brême conserve de lui : *La résurrection du Christ.*
VENTES PUBLIQUES : PARIS, 22 mars 1991 : *Jeune homme présenté à une jeune fille*, aquar. gchée (36,5x44,5) : **FRF 8 000.**

RULLO
XVIᵉ siècle. Actif en Transsylvanie en 1548. Hongrois.
Peintre.

RULOT Joseph Louis
Né le 29 janvier 1853 à Liège. Mort le 16 février 1919 à Herstal. XIXᵉ-XXᵉ siècles. Belge.

Sculpteur de sujets d'histoire, sujets allégoriques, médailles, portraits, dessinateur d'ornements.
Il fut élève de l'Académie Royale des Beaux-Arts de Liège. Il y enseigna plus tard. Il est l'auteur de *Le sentiment wallon en sculpture.*
Il a exposé au Cercle des Beaux-Arts de Liège de 1894 à 1899. Il sculpta des statues, des portraits, des décorations ainsi que des monuments commémoratifs ou funéraires.
MUSÉES : LIÈGE (Cab. des Estampes) – LIÈGE (Mus. de l'Art wallon) – PARIS (Mus. d'Orsay) : *Adoration des mages.*

RULQUIN Claude
Né vers 1632. Mort le 12 novembre 1704. XVIIᵉ siècle. Actif à Liège. Éc. flamande.
Sculpteur.
Il a sculpté des tombeaux et des statues religieuses ; aucune œuvre de cet artiste n'a été conservée.

RULYS François. Voir **RULLIS**

RUMANI Girolamo. Voir **ROMANINO**

RÜMANN Wilhelm von ou **Ruemann**
Né le 11 novembre 1850 à Hanovre. Mort le 6 février 1906 à Ajaccio (Corse). XIXᵉ-XXᵉ siècles. Allemand.
Sculpteur de monuments, statues, bustes, portraits.
Il fut élève de l'Académie des Beaux-Arts de Munich. Il visita l'Angleterre, l'Italie, la France. En 1887, il fut nommé professeur à l'Académie de Munich.
Il sculpta des monuments et statues dans de nombreuses villes d'Allemagne.
MUSÉES : BERLIN (Nat. Gal.) : *Jeune fille assise* – HANOVRE (Mus. prov.) : *Tombeau de la famille Rümann* – HANOVRE (Mus. Kestner) : *Tête*, marbre – MUNICH (Mus. Allemand) : *Stèle de Robert Mayer – Buste de Bauer.*

RÜMANN Wilhelm ou **Ruemann**
Né le 30 juin 1884 à Schwarzach (près de Bregenz). XXᵉ siècle. Allemand.
Peintre.
Fils de Wilhelm von Rümann. Il fut élève de Jean-Paul Laurens à Paris. Il se fixa à Munich.

RUMBLER Heinrich ou **Johann Heinrich**
Né le 28 décembre 1831 à Francfort-Sachsenhausen. Mort le 17 juillet 1875 à Francfort-Sachsenhausen. XIXᵉ siècle. Allemand.
Peintre de genre, d'architectures et de paysages, et aquafortiste.
Élève de Hessemer, de Jakob Becker, de Steinle et de Eissenhardt.

RUMBLER Paul. Voir **RUMLER**

RUMBOLD Karl
XIXᵉ siècle. Actif dans la première moitié du XIXᵉ siècle. Autrichien.
Paysagiste.
Il travailla à Klagenfurt en 1827 et à Villach en 1834.

RUMEAU Jean Claude
Né au XVIIIᵉ siècle à Paris. XVIIIᵉ-XIXᵉ siècles. Français.
Peintre d'histoire, scènes de genre, intérieurs, miniaturiste, aquarelliste, peintre à la gouache, peintre sur porcelaine, lithographe.
Élève de David et d'Isabey. De 1806 à 1822, il figura au Salon de Paris.
MUSÉES : MONTPELLIER : *Intérieur d'église.*
VENTES PUBLIQUES : MONACO, 20 fév. 1988 : *Vert-vert 1821*, aquar. (11x14) : **FRF 5 550** – PARIS, 19 déc. 1994 : *Intérieur d'un cloître : religieuses allant à l'office de nuit ; Intérieur d'un hospice de charité*, gche, une paire (chaque 51x59) : **FRF 65 000.**

RUMEAU Jean Maurice
Né le 1ᵉʳ décembre 1915 à Pussay (Essonne). XXᵉ siècle. Français.
Peintre, sculpteur.
Il fut élève de l'École des Arts Décoratifs de Paris. Après une première exposition d'un ensemble de dessins sur la cimaise en 1933, il éprouva le besoin de visiter l'Italie, la Grèce, l'Égypte et l'Afrique du Nord pendant deux ans, pour prendre connaissance sur place des témoignages des époques d'art révolues. Revenu en France, il poursuivit sa carrière dans les académies de Montparnasse. Pendant ses voyages, il connut Marquet, rencontre décisive pour l'orientation de sa vocation. La guerre,

puis la captivité, interrompirent pour un temps son activité. Rentré à Paris, il vécut de commandes de portraits.
En 1943, il figura, à Paris, au Salon des Indépendants. Il montra plusieurs expositions personnelles de ses œuvres, dont celle de 1933, et un ensemble de natures mortes et de figures en 1947 à Paris.

RUMEBERG Walter Magnus. Voir **RUNEBERG**

RUMEL August I
XVIIIe siècle. Actif dans la seconde moitié du XVIIIe siècle. Autrichien.
Peintre d'architectures.
Assistant de Maulbertsch pour l'exécution de fresques à Papa et à Steinamanger.

RUMEL August II
Né le 30 novembre 1805 à Trèves. XIXe siècle. Allemand.
Peintre d'histoire.
Il travailla à Vienne.

RUMEL Johann Paul. Voir **RUMMEL Paul**

RÜMELIN Wilhelm ou Nida-Rümelin
Né le 27 novembre 1876 à Linz. XXe siècle. Allemand.
Sculpteur, architecte, peintre.
Il fut élève de Wilhelm von Rümann et assistant d'E. Pleifer. Il exécuta des peintures et sculptures décoratives dans plusieurs villes d'Allemagne. Il vécut et travailla à Nuremberg.

RUMELLIN Louis ou Ludwig. Voir **RIMELLIN**

RUMENT Jakob. Voir **ROMENT**

RUMILLY Victorine Angélique Amélie
Née en 1789 à Grenoble. Morte en 1849 à Paris. XIXe siècle. Française.
Peintre de genre et d'histoire et portraitiste.
Élève de Regnault. De 1812 à 1839, elle exposa au Salon de Paris, particulièrement des portraits. Le Musée de Grenoble possède de cette artiste : *La reine Brunehaut, fugitive* et *Scène historique.*

RUMLER Jürgen I ou Rundeler
Mort en 1646. XVIIe siècle. Allemand.
Sculpteur sur bois.
Père de Jürgen Rumler II. Il était actif à Tönning.

RUMLER Jürgen II ou Rundeler
XVIIe siècle. Allemand.
Sculpteur sur bois.
Fils de Jürgen Rumler I. Il était actif à Tönning. Il sculpta une chaire pour l'église de Tetenbüll en 1655.

RUMLER Paul ou Poul, Powell ou Romler, Rumbler
Probablement d'origine allemande. Mort peu avant le 25 janvier 1641 à Copenhague. XVIIe siècle. Danois.
Peintre.
Il exécuta surtout des peintures décoratives et des fresques dans des châteaux de Copenhague et de Frederiksborg.

RUMLER-SIUCHNINSKI Friedrich
Né le 15 mars 1884 à Pilsen. XXe siècle. Allemand.
Peintre de portraits, paysages, graveur, décorateur.
Il fut élève des Académies des Beaux-Arts de Paris, et de Berlin chez Lovis Corinth. Il se fixa à Berlin.

RUMLEY Elisabeth. Voir **DAWSON B.,** Mrs

RUMM August
Né le 10 mars 1888 à Schwanheim. XXe siècle. Allemand.
Peintre de portraits, figures, paysages, lithographe.
Il vécut et travailla à Durlach. Il fut élève de W. Trübner. Il peignit des portraits historiques et des sujets religieux.

RUMMEL Adolf
Né le 15 novembre 1872 à Hersbruck. XIXe-XXe siècles. Allemand.
Peintre, caricaturiste.
Il vécut et travailla à Munich. Il travailla pour la revue *Jugend* à Munich.

RUMMEL Johann Georg
Né en 1713 à Au (Bavière). Mort le 7 septembre 1796 à Augsbourg. XVIIIe siècle. Allemand.
Dessinateur d'ornements et artiste ferronnier.
Il dessina des projets de grilles artistiques.

RUMMEL Paul ou Johann Paul
Né le 5 juin 1774 à Munich. Mort le 28 septembre 1832 à Munich. XVIIIe-XIXe siècles. Allemand.

Peintre et lithographe.
Élève de Barth. Ignaz Weiss. Le Musée Municipal de Munich conserve de lui un *Portrait de Johann Nepomuk Mayrhofer* et trois lithographies.

RUMMEL Peter
Né le 12 juillet 1850 à Ratisbonne. XIXe siècle. Allemand.
Sculpteur.
Il fit ses études à l'Académie de Munich et fut élève et assistant de Zumbusch. Il se fixa à Vienne.

RUMMELHOFF John
Né en 1942 dans le Minnesota. XXe siècle. Américain.
Peintre. Tendance hyperréaliste.
Il expose depuis 1964. Dans les agrandissements de détails d'objets quotidiens où les chromes et les reflets semblent jouer un rôle important, la peinture de Rummelhoff se rapproche de l'hyperréalisme.
VENTES PUBLIQUES : NEW YORK, 13 mai 1988 : *Evel Knievel,* acryl./t. (152,5x152,5) : USD 2 420.

RUMMELSPACHER Joseph
Né le 23 novembre 1852 à Berlin. Mort le 10 décembre 1921 à Berlin. XIXe-XXe siècles. Allemand.
Peintre de paysages.
Il fut élève de Theodore Hagen.
MUSÉES : BERLIN (Gal. Nat.) : deux aquarelles – ROSTOCK (Mus. mun.) : *Montagnes de Norvège.*
VENTES PUBLIQUES : LONDRES, 19 mai 1976 : *Paysage animé de personnages* 1876, h/t (71x107) : GBP 300 – COLOGNE, 23 oct. 1981 : *Vue de village,* h/t (83x128) : DEM 5 000 – AMSTERDAM, 19 sep. 1989 : *Un chalet dans les Alpes,* h/t (67x98) : NLG 3 220 – COLOGNE, 29 juin 1990 : *Clair de lune* 1882, h/pan. (21,5x16) : DEM 2 400.

RUMMEN Jan Van ou Ruremonde
XVe siècle. Éc. flamande.
Peintre.
Il exécuta un tableau et un retable pour l'église de Leau, en 1486.

RUMMLER Alex J.
Né le 25 juillet 1867 à Dubuque (Iowa). XIXe-XXe siècles. Américain.
Peintre, illustrateur.
Il fut élève de Laurens à Paris. Il fut membre du Salmagundi Club, en 1900, et de la Fédération américaine des arts.

RUMOHR Carl Friedrich Ludwig Félix von
Né le 6 janvier 1785 à Reinhardsgrimma (près de Dresde). Mort le 25 juillet 1843 à Dresde. XIXe siècle. Allemand.
Dessinateur d'histoire, animaux, paysages, graveur.
Il fit ses premières études dans sa ville natale. En 1804, il visite Rome et Naples. De retour, il vécut tour à tour à Hambourg, Munich, Berlin. En 1827, membre de l'Académie de Berlin. Il dessina surtout des paysages, des animaux et des scènes historiques et fut collectionneur d'art.
VENTES PUBLIQUES : MUNICH, 28 nov 1979 : *Paysage fluvial boisé* 1812, (20x25,5) : DEM 7 000 – MUNICH, 10 déc. 1992 : *Paysage italien montagneux,* encre noire/pap. (25,5x34,8) : DEM 5 650 – MUNICH, 22 juin 1993 : *Paysage montagneux,* encre/pap. (27x35) : DEM 8 050.

RUMORH Knut
Né en 1916 à Bergen. XXe siècle. Norvégien.
Peintre, graveur sur bois, peintre de cartons de tapisseries, peintre de décorations murales.
En 1936, il fut élève de l'École de Dessin d'Oslo, puis, de 1938 à 1941, il fut élève de Heiberg et de Jacobsen, à l'Académie des Beaux-Arts d'Oslo. Il participe à des expositions collectives, notamment à la Biennale de Venise en 1962.
Vers 1943, dans ses gravures sur bois, il montra quelque influence de l'œuvre de Munch. Ce fut surtout après 1950, qu'il adopta la technique de la peinture. Il s'inspira alors de l'ancien art populaire norvégien, dont il interpréta librement, et jusqu'à une relative abstraction, les thèmes ornementaux, poétiques ou dramatiques. D'entre ses décorations murales, on cite celles de l'Hôtel Viking à Oslo.
BIBLIOGR. : B. Dorival, sous la direction de... : *Peintres contemporains,* Mazenod, Paris, 1964.
MUSÉES : BERGEN – GOTHENBURG – OSLO – STOCKHOLM.

RUMP Gotfred ou Christian Gottfried
Né le 8 décembre 1816 à Hilleröd. Mort le 25 mai 1880 à Fredriksborg. XIXe siècle. Danois.

Peintre d'histoire, de portraits et de paysages.
Élève de Dund, à Copenhague. Il fit d'abord de la peinture d'histoire et exécuta notamment une *Présentation au temple* pour l'église de Grouholt. A partir de 1846, il se consacra au paysage. En 1855-1856, il voyagea en Norvège ; en 1857-1858, il visita l'Allemagne et l'Italie. En 1866, il fut nommé membre de l'Académie de Copenhague et professeur en 1874. Des peintures de cet artiste se trouvent dans les Musées d'Aarhus, d'Apenrade, de Kolding, de Maribo et de Randers.
Musées : Copenhague : *Fredriksborg – De bon matin dans la forêt – Rivière dans la forêt – Paysage suédois – Une partie de la forêt de Fredriksborg – Paysage printanier – Ruisseau gelé dans un jardin – Alentours de Vesterskod – Vue d'Ariccia –* Stockholm (Mus. Nat.) : *Paysage avec arc-en-ciel.*
Ventes Publiques : Copenhague, 18 mars 1980 : *Paysage de Suède 1854,* h/t (97x144) : **DKK 10 000** – Copenhague, 3-5 déc. 1997 : *Journée d'hiver,* h/t (66x53) : **DKK 26 000.**

RUMP Magdalena Sophia
XVIIIe siècle. Active dans la première moitié du XVIIIe siècle. Allemande.
Peintre.
Elle a peint une *Crucifixion* et une *Mise au tombeau* dans l'église de Trebbus.

RUMPEL Karl Ernst Friedrich
Né le 21 juin 1867 à Postdam. XIXe-XXe siècles. Allemand.
Peintre, illustrateur.
Il fut élève de Fr. Heyser, de Max Koch et de Max Thedy. Il peignit des fresques et des peintures historiques pour les hôtels de Ville en Poméranie.
Musées : Kolberg (Mus. mun.) : *Vieille cuisine.*

RUMPELMAYER Martin
XIXe siècle. Actif à Presbourg vers 1800. Autrichien.
Sculpteur.
Il sculpta le maître-autel de la cathédrale de Steinamanger et travailla aux églises de Pápa et de Nagylégh.

RUMPELT Hedwig
Née le 31 mai 1861 à Breslau (aujourd'hui Wroclaw en Pologne). XIXe-XXe siècles. Allemande.
Peintre d'architectures, paysages urbains.
Elle fit ses études à Munich chez Dill, Firle, Marr et Fehr. Elle a souvent représenté le vieux Dresde.
Musées : Dresde (Mus. mun.) : *Trois aspects du vieux Dresde.*

RUMPF
XIXe siècle. Actif à Berlin en 1834. Allemand.
Peintre de portraits.

RUMPF Emil
Né le 28 février 1860 à Francfort-sur-le-Main (Hesse). Mort en 1948 à Kronberg. XIXe-XXe siècles. Allemand.
Peintre de genre, illustrateur.
Fils de Philipp Rumpf. Il fut élève des Académies de Düsseldorf et de Karlsruhe.
Musées : Francfort-sur-le-Main (Bibl. mun.) : *Vue de Francfot-sur-le-Main* vers 1825.
Ventes Publiques : Heidelberg, 12 oct. 1991 : *L'étape du coche,* h/t (51,5x80) : **DEM 6 500** – Londres, 19 nov. 1993 : *L'arrivée,* h/t (114x178) : **GBP 8 970.**

RUMPF Friedrich Carl Georg
Né le 5 janvier 1888 à Charlottenburg. XXe siècle. Allemand.
Illustrateur, graveur, écrivain d'art.
Fils de Fritz Rumpf. Il fit ses études à Berlin et à Tokyo chez Igami Bonkotsu. Il vécut et travailla à Postdam.

RUMPF Fritz ou Friedrich Heinrich
Né le 12 février 1856 à Francfort. Mort le 23 juillet 1927 à Potsdam (Brandebourg). XIXe-XXe siècles. Allemand.
Peintre de genre, architectures, paysages, graveur, écrivain.
Père de Friedrich Carl Georg Rumpf. Il fut élève de L'Institut Staedel à Francfort et de l'Académie de Kassel. Il gravait à l'eau-forte.
Musées : Francfort-sur-le-Main (Mus. Historique) : *Portrait du père de l'artiste.*

RUMPF Karl ou Anton Karl
Né le 24 mars 1838 à Francfort-sur-le-Main (Hesse). Mort le 9 mai 1911 à Francfort-sur-le-Main. XIXe-XXe siècles. Allemand.

Sculpteur de figures, sujets allégoriques.
Père de Maria Rumpf. Il fit ses études à Francfort, Nuremberg et Munich. Il sculpta des statues et des allégories.
Musées : Francfort-sur-le-Main (Mus. Goethe) : *Le Jeune Goethe – Les parents de Goethe – Marianne von Willemer.*

RUMPF Maria
Née en 1884. Morte en 1921. XXe siècle. Allemande.
Peintre.
Fille de Karl Rumpf.

RUMPF Paul August ou Rumphius
XVIIe siècle. Actif dans la seconde moitié du XVIIe siècle. Allemand.
Dessinateur et peintre.
On cite de lui le portrait de son père. Le Musée Historique de Francfort conserve de lui *Entrée d'une ville par un pont.*

RUMPF Philipp ou Peter Philipp
Né le 19 décembre 1821 à Francfort. Mort le 16 janvier 1896 à Francfort. XIXe siècle. Allemand.
Peintre de genre, portraits, paysages, graveur à l'eau-forte.
Élève de Jakob Becker et de Dielmann. Il parcourut l'Allemagne, l'Italie, la France, et se fixa à Francfort.
Musées : Francfort-sur-le-Main : *Portrait d'enfant – La Nied, près de Rödelheim – Jeune fille lisant – Mère et enfant –* Kaliningrad, anc. Königsberg : *Dame avec enfant.*
Ventes Publiques : Francfort-sur-le-Main, 8 avr. 1978 : *Le pique-nique,* h/t (20x23) : **DEM 7 500** – Munich, 26 nov. 1981 : *Scènes d'intérieur,* aquar., une paire (10,5x9 et 12,5x11,5) : **DEM 5 200** – Londres, 23 juin 1983 : *Fillette offrant des fleurs à un bébé 1862,* aquar. et cr. (14,7x15,2) : **GBP 800** – Berne, 26 oct. 1988 : *Jeune femme se préparant à coucher son enfant 1864,* h/cart. (24x19) : **CHF 5 500.**

RUMPFER Jeremias
Mort à Brixen. XVIIe siècle. Travaillant de 1614 à 1640. Autrichien.
Peintre de panneaux et de figures et doreur.
Il travailla pour la cathédrale de Brixen et d'autres églises du Tyrol méridional.

RUMPHIUS Paul August. Voir RUMPF

RUMPLER Franz
Né le 4 décembre 1848 à Tachau. Mort le 7 mars 1922 à Klosternenburg. XIXe-XXe siècles. Autrichien.
Peintre de genre, portraits, figures, paysages, paysages urbains.
Il fut élève d'Edward von Engerth à l'Académie des Beaux-Arts de Vienne. Il fit plusieurs voyages et se fixa à Vienne.

F. Rumpler

Musées : Vienne (Mus. Nat.) : *Le petit patient – La mère de l'artiste – Dimanche à Lundenbourg – L'abreuvoir –* quatorze autres tableaux – Vienne (Mus. mun.) : *Le Cortège historique 1879.*
Ventes Publiques : Paris, 8-10 nov. 1926 : *Jeune femme :* **FRF 1 250** – Munich, 11 déc. 1968 : *Vue de Vienne :* **DEM 5 200** – Vienne, 22 juin 1983 : *Jeune fille assise dans un parc,* techn. mixte (28x26) : **ATS 25 000** – Vienne, 22 juin 1983 : *Jeune fille vue de trois quarts,* h/pan. (20,5x16) : **ATS 50 000** – Vienne, 12 sep. 1984 : *Fleurs,* aquar. (23,5x15) : **ATS 15 000** – New York, 13 déc. 1985 : *Jeune femme aux roses blanches 1879,* h/pan. (52x37) : **USD 3 000.**

RUMPLER Georg
Mort le 27 décembre 1621. XVIIe siècle. Actif à Forchheim. Allemand.
Peintre.
Il a peint, en 1621 le plafond de l'église de Leutenbach.

RUMPLER Johann I
Mort en 1876 à Tachau. XIXe siècle. Autrichien.
Sculpteur sur bois.
Père de Franz et de Johann II Rumpler. Il sculpta un *Christ en croix* et un *Calvaire* dans la chapelle de Hohenstein, près de Tachau.

RUMPLER Johann II
Né en 1846 à Tachau. XIXe siècle. Autrichien.
Sculpteur sur bois.

Fils de Johann I Rumpter. Il a sculpté des statues dans les églises de Purtschau et de Damnau.

RÜMPLER Wilhelm ou Johann Wilhelm
Né le 26 juin 1824 à Francfort-sur-le-Main. Mort le 13 mars 1903 à Francfort-sur-le-Main. XIXᵉ siècle. Allemand.
Peintre.
Élève de Jakob Becker. Le Musée Staedel de Francfort conserve de lui *Portrait du peintre Carl Morgenstern*.

RUMPLER VON LEOWENHALT Jesaias
XVIIᵉ siècle. Actif à Strasbourg. Allemand.
Dessinateur amateur et poète.
Il composa des illustrations pour des livres.

RUMSEY Charles Cary
Né en 1879 à Buffalo (New York). Mort le 21 septembre 1922 près de Glen Head. XXᵉ siècle. Américain.
Sculpteur de figures.
Il fit ses études à l'Université de Harvard et à Paris chez Paul Wayland Bartlett.
Musées : BROOKLYN : *Indien mourant*.
Ventes Publiques : NEW YORK, 29 sep. 1977 : *Tigres marchant*, deux bronzes, patines verte et brune (L. 38,1) : **USD 850** – NEW YORK, 28 sep. 1989 : *Miss Eleonora Sears*, groupe équestre en bronze (H. 50,8) : **USD 5 280**.

RUMSTET Christian. Voir ROMSTEDT

RUNACHER Suzanne
Née le 16 mai 1912 à Tien-Tsin (Chine). XXᵉ siècle. Française.
Graveur, peintre, dessinateur.
Elle s'est formée à l'École des Beaux-Arts de Paris. À la fin des années cinquante, elle revient d'un voyage autour du monde chargée de dessins pris sur le motif pendant ce long périple. Voulant les reproduire en gravures, elle découvre vite la spécificité du langage de la gravure et fréquente alors l'Atelier de Friedlaender.
Elle a exposé, à Paris, au Salon des Artistes Français et y reçoit une médaille en 1938. Elle participe aux biennales internationales de l'estampe et aux salons parisiens. Elle expose à Paris, en Allemagne et en Afrique du Sud.
D'abord totalement figuratives, ses gravures tendent petit à petit à plus de liberté, mêlant d'abord, à des éléments figuratifs, des visions abstraites fugitives. Utilisant l'aquatinte, elle introduit alors de la couleur, puis le relief, par découpes et incisions de la plaque. Toujours issu d'une certaine réalité, vision, pensée ou impression, son art n'entretient plus que des rapports ténus avec la figuration.
Musées : BERKELEY (Mus. de l'Université de Californie) – BRADFORD – CHALON-SUR-SAÔNE – CORVALLIS (Mus. de l'Université d'Oregon) – PARIS (Mus. Nat. d'Art Mod.) – SAMMLUNGEN – SIEMENSNERKE – ZURICH (Politeknicum Mus.).

RUNCIMAN Alexander
Né le 15 août 1736 à Edimbourg. Mort le 21 octobre 1785 à Edimbourg. XVIIIᵉ siècle. Britannique.
Peintre d'histoire et graveur à l'eau-forte.
On dit qu'il fut d'abord peintre de carrosses ou, tout au moins, apprenti dans une entreprise de décoration, de 1750 à 1755-57. Ayant embrassé la carrière artistique, il partit pour l'Italie et y étudia cinq ans, entre 1767 et 1771. A son retour, on rapporte qu'il séjourna à Londres et fut peut-être employé par la veuve d'Hogarth, chez qui il logeait. Cependant il réalisa la décoration du château de Penicuick entre 1771 et 1772 et on le trouve établi à Edimbourg en 1773. On le trouve figurant dans les expositions de la métropole anglaise de 1772 à 1782 tantôt à la Free Society, tantôt à l'Academy of Arts. Il fut un des organisateurs de l'Academy of Arts. Il peignit un tableau d'autel pour la Chapelle Épiscopale de Cowgate. Il décora de sujets d'après Ossian, le château de Penicuick, qui appartenait à son protecteur sir James Clark. Il fut l'un des premiers à utiliser ce thème ensuite souvent repris par Cotman, Isabey, Ingres, entre autres. Il conserve des schémas assez classiques, mais a une façon dramatique de cerner ses figures de lavis sombres. Il a gravé quelques eaux-fortes d'après ses dessins.
Musées : ÉDIMBOURG : *Paysage italien* – *Esquisse* – *Les deux peintres lisant un passage de La tempête de Shakespeare*, en collaboration avec John Brown.
Ventes Publiques : LONDRES, 10 déc. 1971 : *Le poète Ferguson* : **GNS 380**.

RUNCIMAN Charles
XIXᵉ siècle. Actif à Londres au début du XIXᵉ siècle. Britannique.

Peintre d'histoire, de genre, de portraits et d'architectures.
De 1825 à 1867, il exposa des tableaux d'histoire à la Royal Academy, à la British Institution et à Suffolk-Street.

RUNCIMAN John
Né en 1744 à Edimbourg. Mort en 1768 à Naples. XVIIIᵉ siècle. Britannique.
Peintre d'histoire, portraitiste et aquafortiste.
Frère cadet d'Alexander Runciman qu'il accompagna à Rome vers 1766. Son talent permettait d'espérer les plus belles promesses lorsqu'il mourut à peine âgé de vingt-quatre ans.
Musées : ÉDIMBOURG : *Portrait d'un jeune homme* – *Le roi Lear* – *Le Christ et ses disciples sur la route d'Emmaüs* – *Fuite en Égypte* – *La Tentation* – *Hérodiade reçoit la tête de saint Jean-Baptiste*.
Ventes Publiques : LONDRES, 19 mai 1939 : *Le Christ et les trois Marie* : **GBP 110**.

RUNCIMAN Kate
XIXᵉ siècle. Active à la fin du XIXᵉ siècle. Britannique.
Peintre de miniatures.
Elle a peint un *Portrait d'une dame* qui se trouve dans le Queen's College d'Oxford.

RUNDALTSOV Mikhaïl Victorovitch ou Miachail Victorovitch ou Rundalizeff
Né en 1871 à Saint-Pétersbourg. Mort en 1935. XIXᵉ-XXᵉ siècles. Actif depuis 1922 en France. Russe.
Peintre de portraits, paysages, graveur.
Il fut élève de Maté et de l'École d'Art de Chtiglits.

RUNDELER Jürgen. Voir RUMLER

RUNDSTEDT Eberhard von
Né vers 1802. Mort le 22 septembre 1851 à Schönfeld (près de Stendal). XIXᵉ siècle. Allemand.
Peintre de genre, portraitiste, paysagiste et officier.

RUNDT Carl Ludwig
Né en 1802 à Königsberg. Mort en 1868 à Wiesbaden. XIXᵉ siècle. Allemand.
Peintre d'architectures, de paysages, de genre et lithographe.
Élève de l'Académie de Berlin. Il vécut à Rome de 1829 à 1858. Le Musée de Königsberg conserve de lui : *Chasseur au repos dans les Marais Pontins* et *Vue de l'église Saint-Pierre et du château Saint-Ange*.

Ventes Publiques : PARIS, 27 avr. 1950 : *Terrasse d'un palais italien : Le tableau présenté, Rome 1831* : **FRF 17 000**.

RUNDT Hans Hinrich
Né vers 1660. Mort vers 1750 à Hambourg. XVIIᵉ-XVIIIᵉ siècles. Allemand.
Peintre de compositions religieuses, portraits.
Peintre et architecte, actif à Hambourg entre 1660 et 1750. Il fut recensé en 1684 comme élève de Gérard de Lairesse à Amsterdam, fit ses études à Amsterdam et s'établit à Hambourg en 1692. Il travailla à la Cour de Detmold et peignit de nombreux portraits de la famille du comte Friedrich Adolph et de la famille de Detmold.
Musées : HAMBOURG (Kunsthalle) – OLDENBURG (Landesmuseum) – WOLFENBTTEL (Bibl.).
Ventes Publiques : NEW YORK, 19 mars 1981 : *Le Christ dans le jardin de Gethsemanie* 1729, h/t (107,5x132,5) : **USD 3 500** – NEW YORK, 10 oct. 1991 : *Le Christ dans le jardin de Gethsemanie*, h/t (108x136,5) : **USD 7 700**.

RUNEBERG Walter Magnus ou Rumeberg
Né le 29 décembre 1838 à Borga. Mort le 23 décembre 1920 à Helsinki. XIXᵉ-XXᵉ siècles. Finlandais.
Sculpteur.
Fils de l'illustre poète. Il travailla notamment à Paris.
Un de ses bustes conservés au Musée de Stockholm est signé : *V. R. bg Paris, jan, 1881*.
Musées : COPENHAGUE : *Le Génie de l'art* – *À seize ans* – HELSINKI : *Achille et le centaure Chiron* – *Finlande défendant ses fondations, esq.* – *Silène et les amours* – *J.L. Runeberg, deux fois* – *Le peintre R. W. Ekmann, médaillon* – *Werner Halmberg* – *Apollon et Marsyas* – *Jeune garçon dansant avec tambour de basque* – *L'ange de la paix, bas-relief funéraire* – *Bacchus et Amour* – À

seize ans – *Silène et ses satyres* – *Le lutin forge la lune* – *Esquisse* – *Mlle A. Bredberg* – *Psyché avec la lampe* – A. E. *Nordenskjold* – *Le génie de l'art* – STOCKHOLM : *Anders Fryxell*, deux fois – *Ad. E. N. Nordenskjold.*

RUNGALDIER Anton
Né en 1814 à Graz. XIX^e siècle. Autrichien.
Aquarelliste.
Élève de l'Académie de Vienne.

RUNGALDIER Ignaz
Né le 9 juillet 1799 à Graz. Mort le 20 novembre 1876 à Graz. XIX^e siècle. Autrichien.
Peintre de miniatures et graveur au burin.
Il commença sa carrière comme graveur, fut d'abord élève de Kauperz et, à partir de 1816, étudia à l'Académie de Vienne. Il reproduisit particulièrement des peintures de maîtres allemands. Il eut beaucoup de succès comme peintre de portraits en miniature. Le Musée de Graz conserve de lui *Portrait du comte Johann von Harrach et de son épouse.*

RUNGALDIER Peter ou Rugaldier, Runggaldier
XIX^e siècle. Actif à Saint-Ulrich (dans la vallée de Gröden) dans la première moitié du XIX^e siècle. Autrichien.
Sculpteur.
Il a sculpté un *Crucifix* dans l'église de Saint-Ulrich, et les autels des églises de Saint-Kassian et de Schenna.

RUNGE August
XIX^e siècle. Allemand.
Peintre de genre, portraits.
Élève de Carl Kretschmar, il travaillait en 1832 à Berlin.

RUNGE Julius Friedrich Ludwig
Né le 28 juin 1843 à Röbel. Mort le 14 mars 1922 à Lindau (Bavière). XIX^e-XX^e siècles. Allemand.
Peintre de marines.
Il fut élève de l'Académie des Beaux-Arts de Munich. Il travailla à Munich et à Hambourg.
MUSÉES : ALTENBURG – PRAGUE (Rudolphinum) – ZURICH (Kunsthaus).
VENTES PUBLIQUES : LINDAU, 11 mai 1977 : *Vue du Bodensee*, h/t (42,5x68,5) : **DEM 4 700** – LINDAU, 9 mai 1979 : *Scène de port*, h/t (42x61) : **DEM 3 800.**

RUNGE Otto Sigismund
Né le 30 avril 1806 à Hambourg. Mort le 16 mars 1839 à Saint-Pétersbourg. XIX^e siècle. Allemand.
Sculpteur.
Fils de Philipp Otto Runge. Élève de Joh. G. Matthäi à Dresde et de Thorwaldsen à Rome. La Kunsthalle de Hambourg conserve de lui *Une fillette apprend à pêcher à un petit garçon.*

RUNGE Philipp Otto ou Otto Philipp
Né le 23 juillet 1777 à Wolgast. Mort le 2 décembre 1810 à Hambourg. XIX^e siècle. Allemand.
Peintre d'histoire, scènes de genre, portraits, fleurs, dessinateur, graveur à l'eau-forte. Romantique.
Il fut d'abord élève d'Abildgaard à l'Académie de Copenhague, puis alla continuer ses études à Dresde. À partir de 1804, se fixa à Hambourg. Trois raisons ont fait la rareté de son œuvre : sa mort à l'âge de trente-trois ans ; son sens mystique de la perfection inaccessible à l'homme, qui lui interdisait de rien terminer de ses entreprises ; enfin, comme pour beaucoup de romantiques allemands, Blechen, Carus, Friedrich lui-même, l'incendie qui détruisit en 1931, une grande partie de l'exposition de Peinture Romantique, au Palais de Verre de Munich. Destiné à l'origine au commerce, il n'avait pu tenter l'aventure picturale que grâce au dévouement de son frère Daniel, qui subvint à ses besoins. Il fut surtout influencé par Carstens et Friedrich. Ses lettres à son frère Daniel, comme il en fut plus tard pour les frères Van Gogh, nous ont conservé l'essentiel de sa philosophie de la nature et de sa conception de la peinture. Comme l'ensemble des romantiques allemands, Runge était totalement panthéiste. Il était convaincu d'une profonde unité entre les créatures et l'univers ; pour lui, toutes choses au monde, de même que l'homme, étaient douées d'une sensibilité, d'un esprit et d'une âme. Comme pour la plupart de ses contemporains artistes, clairs de lune ou couchers de soleil, ou tous autres spectacles grandioses de la nature, étaient l'expression même de Dieu, c'est-à-dire de la totalité de l'univers ; toute chose étant partie intégrante de cette pensée suprême : « Au commencement était le Verbe ».

Il a peint les fleurs avec une étonnante minutie ; les femmes avec une naïveté enfantine ; les enfants avec adoration ; son dessin précis et pur de trait, son sens de la composition, sa familiarité avec l'aspect caché des choses, leur magie, l'apparentent parfois avec un William Blake. Toutefois, ces qualités n'auraient peut-être pas suffi à lui donner la dimension d'un des grands créateurs du romantisme allemand, d'autant que ses œuvres sont en général inachevées, si leur contenu poétique n'avait été un apport capital dans le mouvement romantique. Comme pour le poète Novalis, comme pour les philosophes allemands de cette époque charnière entre XVIII^e et XIX^e siècle, tout dans l'univers se correspond, et sa connaissance consiste à parvenir à résoudre le « *chiffre des choses* ». Pour sa part, Runge s'est appliqué à établir, et à illustrer dans son œuvre, les correspondances entre les saisons de l'année, les heures de la journée et de la nuit, les saisons de l'homme, les heures de ses pensées, et les astres, constellations, les fleurs, les différentes sortes de formes, les couleurs. Tout, pour lui, donnait lieu à interprétation symbolique, tout était soumis au nombre. Les fleurs en particulier, lui semblaient le modèle de la perfection de l'adéquation des formes et des couleurs. Peintre, il s'est particulièrement soucié de ce symbolisme des couleurs, et ses travaux dans ce sens sont restés connus en Allemagne : « La lumière est le soleil, que nous ne pouvons pas regarder ; mais lorsqu'elle descend vers la terre et les hommes, le ciel devient rouge. Le bleu éveille en nous une certaine vénération ; c'est le Père ; et le rouge est ordinairement l'intermédiaire entre le ciel et la terre ; lorsqu'ils disparaissent tous les deux, alors arrive dans la nuit le feu, qui est jaune, et le consolateur qui nous a été envoyé ; la lune elle aussi est jaune ».

Peintre et poète, attribuant une grande importance à ses recherches sur la couleur, on ne peut, à propos de Runge, ne pas évoquer aussi Goethe ; d'une façon moins attendue, ce texte évoque encore celui des romantiques français qui se sentira le plus près des Allemands, Nerval, dont l'alchimie verbale rejoint le symbolisme du peintre : « le soleil noir de la mélancolie… Mon front est rouge encore du baiser de la reine… » Le rationalisme occidental du XVII^e siècle avait brisé l'unité de l'univers, en séparant la pensée de la matière. Runge s'appliqua à retrouver l'unité perdue : l'âme des choses dites inertes, la matérialisation des sentiments et des pensées. Les quelques portraits qu'il a peints, et tout spécialement le *Nous trois*, de 1805, *Les enfants Hülsenbeck*, de 1805-1806, à Hambourg, le *Portrait des parents de l'artiste*, de 1806, à Hambourg, le *Portrait de la femme et du fils de l'artiste*, à Berlin, l'*Autoportrait en habit bleu*, de 1805, à Hambourg, l'*Autoportrait en habit brun*, de 1810, témoignent de cet état de concorde entre l'homme et la nature. Mais ce fut surtout dans son œuvre capitale *Les Heures de la Journée*, qu'il a voulu à la fois donner un spectacle total, qui était une préoccupation spécifiquement romantique, et créer une illustration de sa conviction de l'existence de correspondances entre les heures de la journée, la marche des saisons et des astres, la vie de l'homme, les fleurs, les plantes et les couleurs. Ce devait être une série de compositions monumentales, qui auraient été placées dans un édifice spécialement construit, dans lequel on aurait fait entendre musique et chants. Comme pour beaucoup d'autres de ses œuvres, ce projet d'un ensemble de « paysages spirituels » demeura à l'état d'esquisses, datant environ de 1803, aujourd'hui conservées à la Kunsthalle de Hambourg. ∎ Jacques Busse

BIBLIOGR. : Marcel Brion : *La peinture allemande*, Tisné, Paris, 1959 – Pierre du Colombier, in : *Diction. Univers. de l'Art et des Artistes*, Hazan, Paris, 1967.
MUSÉES : BERLIN (Gal. Nat.) : *Portrait de la femme de l'artiste avec son petit garçon*, dess. – HAMBOURG (Kunsthalle) : *La leçon du rossignol* – *Le matin* – *Enfants au repos* – *Enfant parmi les fleurs* – *L'artiste et sa famille* – *La femme de l'artiste* – *Les enfants de Hülsenbeck* – *Portrait de l'artiste* – *Portrait de son fils aîné* – *La jolie fille de Perth* – *Portrait de Daniel Runge* – *Les parents de l'artiste* – *Repos pendant la fuite* – *Le Christ sur la mer* – *Portrait de la belle-mère de l'artiste* – *Portrait de ses deux plus grands enfants* – *Retour des fils*, dess. – *Triomphe de l'Amour*, dess. – *Scène de l'Iliade*, dess. – *Athénée avec Ulysse et Diomède*, dess. – *Achille et Scamandre*, dess. – *Les joies du vin*, dess. – *Les quatre moments de la journée*, dess. – *La vie du Fingal*, dess. – *Le poète et la source*, dess. – *Moïse déposé sur les eaux*, dess. – STETTIN : *Portrait de la nièce de l'artiste* – *Portrait de M. Mohnike* – *Enfant endormi*, dess. – *Portrait du frère de l'artiste Karl Hermann* – VIENNE (Mus. du Belvédère) : *Portrait du peintre Friedrich August von Klinkowström* – *Enfant à la fleur.*

Ventes Publiques : Hambourg, 1^{er} juin 1978 : *Le matin* 1803/05, grav./cuivre : **DEM 2 000** – Munich, 29 nov 1979 : *Matin – Jour – Soir – Nuit* 1803/06, suite de 4 grav./cuivre : **DEM 21 000** – Munich, 28 nov 1979 : *Lys* vers 1808/09, pl. et encre noire (29,5x23,8) : **DEM 111 000** – Heidelberg, 3 avr. 1993 : *Enfant endormi dans son berceau*, encre et cr. (27,7x23,8) : **DEM 29 000** – Munich, 27 juin 1995 : *Étude d'une tige de lis avec des détails du pistil et des étamines*, cr. et encre noire/pap. (33x26) : **DEM 238 900**.

RUNGENHAGEN Friedrich Wilhelm
XIX^e siècle. Actif à Berlin de 1800 à 1812. Allemand.
Dessinateur, ornemaniste.

RUNGER Raphaël
XVII^e siècle. Éc. flamande.
Peintre.
On cite de lui un panneau (*Triomphe d'Apollon*), daté de 1687.

RUNGGALDIER. Voir RUNGALDIER

RUNGIUS Carl
Né le 18 août 1869 à Berlin. Mort en 1959. XIX^e-XX^e siècles. Actif aux États-Unis. Allemand.
Peintre, peintre animalier, paysages, paysages animés, illustrateur.
Il fut élève de Paul Meyerheim à Berlin. Il vint aux États-Unis en 1894. Il fut membre du Salmagundi Club et de la Fédération américaine des Arts. Il obtint plusieurs récompenses dont deux prix attribués par le Salmagundi Club en 1922 et 1923.
Il a réalisé des paysages, mais fut surtout peintre animalier.
Ventes Publiques : New York, 4 mars 1937 : *Throwing à Steer* : **USD 400** – New York, 24-26 oct. 1946 : *Across the Barren* : **USD 400** – New York, 11-14 déc. 1946 : *Daim* : **USD 200** – New York, 14 mars 1968 : *Chèvres dans un paysage* : **USD 3 200** – New York, 19 mars 1969 : *Chevaux sur un chemin de montagne* : **USD 5 250** – Londres, 19 jan. 1973 : *Cerf dans un paysage* : **GNS 2 200** – New York, 28 oct. 1976 : *Mouton, bronze*, patine vert foncé (H. 42,5) : **USD 8 000** – New York, 24 oct. 1979 : *A bighorn sheep* 1915, bronze, patine brune (H. 42,2) : **USD 9 500** – New York, 17 oct. 1980 : *Bouquetin*, h/t (60,9x45,7) : **USD 21 000** – Portland, 7 nov. 1981 : *Élan dans un paysage*, h/t (76,2x117) : **USD 37 000** – New York, 21 oct. 1983 : *Field sketch of big horns*, cr. (34,3x50,8) : **USD 11 000** – New York, 30 mai 1984 : *The challenge*, h/t montée/isor. (90,8x141) : **USD 70 000** – New York, 20 juin 1985 : *Rocky mountain scene*, h/t (40,6x50,8) : **USD 13 000** – New York, 21 mai 1986 : *His domain* vers 1916, h/t (76,3x101,6) : **USD 26 000** – New York, 28 mai 1987 : *Mountain goats*, h/t (91,4x121,9) : **USD 35 000** – New York, 23 mai 1990 : *Grand mouflon*, bronze (H. 42,5) : **USD 60 500** – New York, 24 mai 1990 : *Bouquetins dans la montagne*, h/t (43,2x27,9) : **USD 20 900** – New York, 30 mai 1990 : *Trois mouflons dans un paysage montagneux*, h/t (76,3x101,6) : **USD 51 700** – New York, 12 avr. 1991 : *Bélier du désert d'Arizona* 1909, h/t (61x45,7) : **USD 13 750** – New York, 11 mars 1993 : *Paysage des Montagnes Rocheuses avec Green River dans le Wyoming*, h/t (76,4x91,5) : **USD 23 000** – New York, 27 mai 1993 : *Le vieil homme des montagnes*, h/t (76,2x114,3) : **USD 29 900** – New York, 26 mai 1993 : *Bouquetins dans les montagnes à Nigel Pass près d'Alberta* 1919, h/t (31x40,7) : **USD 13 800** – New York, 23 sep. 1993 : *Les derniers du troupeau*, h/t (76,2x101,6) : **USD 34 500** – New York, 1^{er} déc. 1994 : *Paysage montagneux*, h/t (81,3x116,8) : **USD 71 250** – New York, 14 sep. 1995 : *Grands mouflons*, h/t (76,2x101,6) : **USD 65 750** – New York, 21 mai 1996 : *Combat d'élans*, cr./pap. (45,5x62,8) : **USD 3 220**.

RUNK Ferdinand
Né le 14 octobre 1764 à Fribourg-en-Brisgau. Mort le 4 décembre 1834 à Vienne. XVIII^e-XIX^e siècles. Allemand.
Peintre de paysages et graveur à l'eau-forte.
Élève de l'Académie de Vienne. Il acquit une rapide réputation par ses vues du Tyrol et ses tableaux de montagne. Piringer, notamment, grava plusieurs de ses ouvrages. Le Musée de Vienne conserve de lui une *Vue du Tyrol*.
Ventes Publiques : Londres, 14 juin 1974 : *Paysage au lac animé de personnages* : **GNS 1 500**.

RUNZE Wilhelm
Né le 4 juin 1887 à Francfort-sur-le-Main (Hesse). Mort en 1973. XX^e siècle. Allemand.
Peintre de genre, portraits, paysages.
Il fut élève de l'Institut Staedel chez Wilhelm Amandus Beer, d'O. Seitz et de l'Académie Colarossi de Paris.

W Runze.

Musées : Munich (Gal. Nat.) : *Monsieur avec haut-de-forme*.

RUO Gennaro
Né le 15 mars 1852 à Naples. Mort le 15 janvier 1884. XIX^e siècle. Italien.
Peintre d'histoire, portraitiste et miniaturiste.
La Pinacothèque du Capodimonte de Naples conserve de lui *Mort de Carlo di Durazzo*.

RUOF Batholomäus
Originaire du Valais. XVII^e siècle. Suisse.
Sculpteur sur bois.
Il collabora de 1661 à 1664 aux stalles de l'église Sainte-Valérie de Sion.

RUOFF Hans Jakob. Voir RUEFF

RUOKOKOSKI Jalmar ou Jalmari ou Ruokokoski
Né le 16 mars 1886. Mort en 1936. XX^e siècle. Finlandais.
Peintre de figures, portraits, paysages.
Il fit ses études à Helsinki et à Paris.
Musées : Helsinki (Ateneum) : quatre peintures.
Ventes Publiques : Stockholm, 7 déc. 1987 : *Fillette à la poupée* 1911, h/t (61x45) : **SEK 60 000** – Londres, 24 mars 1988 : *Portrait de Alma Lömberg* 1913, h/t (53x38) : **GBP 5 500**.

RUOLLZ Léopold Marie Philippe de, comte, ou Ruolz
Né en 1805 à Lyon. Mort à Paris. XIX^e siècle. Français.
Sculpteur.
Il figura au Salon de Paris de 1834 à 1838. Le Musée de Lyon possède de cet artiste les bustes de *Bouchet, chirurgien, Suchet, duc d'Albuféra* et *J. J. de Boissieu*.

RUOPPOLO Giovanni Battista ou Ruopolo ou Ruoppoli
Né en 1629 à Naples. Mort en 1693 à Naples. XVII^e siècle. Italien.
Peintre de natures mortes, fleurs et fruits, compositions décoratives.
On le donne pour avoir été élève de Paolo Porpora, ainsi que de Luca Forte. En outre, on lui attribue les influences de Battistello, de Ribéra, et, à travers ce dernier, du Caravage.
Il fut, avec Giuseppe Recco, le plus important peintre de natures mortes de l'école napolitaine du XVII^e siècle. Les meilleurs examens de son œuvre y distinguent deux périodes : une première, naturaliste, sobre, entre 1650 et 1660, à laquelle correspond la célèbre nature morte de l'Ashmolean Museum d'Oxford ; quelques objets modestes sont posés à leurs places nettement définies, éclairés par une lumière crue, caravagesque, qui découpe rudement les ombres. Dans la seconde période, les objets sont plus recherchés, disposés en abondance, à remplir entièrement la surface de la toile, fleurs, fruits, ustensiles ménagers ; la touche en est devenue plus alerte ; une lumière dorée révèle doucement les formes ; les couleurs sortent sensuellement de l'ombre. C'est surtout au sujet des œuvres de cette seconde période que l'influence de Paolo Porpora a été évoquée, ainsi que celles de Michelangelo Campidoglio et de Cerquozzi.
Bibliogr. : Catalogue de l'exposition *La Natura Morta Italiana*, Musée de Naples, 1964 – *Catalogue de l'exposition « Le Caravage et la peinture italienne au XVII^e siècle »*, Musée du Louvre, Paris, 1965.
Musées : Hambourg (Kunsthalle) : *Nature morte* – Naples (Mus. Nat.) : *Fleurs et fruits*, trois fois – New York (Metropolitan Mus.) : *Nature morte* – Oxford (Ashmolean Mus.) : *Nature morte aux fruits* – Rome (Gal. Corsini) : *Nature morte*.
Ventes Publiques : Cologne, 11 nov. 1964 : *Nature morte aux fruits* : **DEM 5 000** – Londres, 8 déc. 1965 : *Natures mortes aux fruits*, deux pendants : **GBP 1 600** – Zurich, 21 oct. 1969 : *Nature morte aux fruits* : **CHF 8 200** – Milan, 1^{er} déc. 1970 : *Nature morte aux fruits* : **ITL 3 500 000** – New York, 19 mars 1981 : *Nature morte aux fruits*, h/isor. (70x95,3) : **USD 22 000** – Londres, 22 mai 1984 : *Nature morte aux champignons et aux fruits*, h/t (98x71) : **GBP 37 000** – New York, 5 juin 1986 : *Nature morte aux fruits*, h/t (87x124) : **USD 20 000** – Milan, 17 déc. 1987 : *Nature morte aux fruits*, h/t (133x202) : **ITL 75 000 000** – New York, 14 jan. 1988 : *Nature morte de fleurs dans une urne entourée de divers fruits dans un paysage*, h/t (98x118) : **USD 27 500** – Londres, 8 juil. 1988 : *Nature morte avec une grenade ouverte, des figues et autres fruits et fleurs variés*, h/t (46x66) : **GBP 26 400** – New York, 11 jan. 1990 : *Nature morte de fruits*, h., une paire (chaque 74x100) : **USD 297 000** – Monaco, 21 juin 1991 : *Nature morte dans un paysage avec des oranges,*

citrons et un perroquet posé sur un pot, et *Nature morte dans un paysage avec des grappes de raisin, pastèque, figues et pommes*, h/t, une paire (chaque 75x102) : **FRF 1 554 000** – LONDRES, 8 juil. 1992 : *Importante nature morte de fleurs et fruits sur un entablement de pierre*, h/t (111x86,5) : **GBP 41 800** – ROME, 14 nov. 1995 : *Nature morte de pommes, pêches et figues* ; *Nature morte de raisin, coings et pastèque*, h/t, une paire (75x101) : **ITL 138 000 000** – LONDRES, 18 avr. 1997 : *Pastèques, grenades, citrons, pommes, poires, cerises, figues et grappes de raisins*, h/t (126x176,2) : **GBP 155 500**.

RUOPPOLO Giuseppe ou Ruopolo ou Ruoppoli
Né vers 1639 à Naples. Mort en 1710 à Naples. XVIIe-XVIIIe siècles. Italien.
Peintre de natures mortes, fleurs et fruits.
Neveu et élève de Giovanni-Battista R. Il jouit d'une grande réputation comme peintre de fleurs, de fruits et de natures mortes. Il excellait particulièrement dans la représentation des raisins.
MUSÉES : STOCKHOLM : *Poissons et huîtres*.
VENTES PUBLIQUES : MILAN, 12 et 13 mars 1963 : *natures mortes*, deux pendants : **ITL 3 400 000** – LONDRES, 26 nov. 1971 : *Nature morte aux fleurs et au gibier* : **GNS 3 500** – LONDRES, 30 nov. 1973 : *Volatiles et nature morte dans un paysage* : **GNS 9 000** – RIVAROLO CANAVESE, 14 nov. 1982 : *Nature morte aux poissons*, h/t (97x125) : **ITL 29 000 000** – LONDRES, 15 avr. 1983 : *Fleurs dans un vase sur un entablement*, h/t (101,6x75) : **GBP 15 000** – ROME, 22 mars 1988 : *Nature morte aux agrumes, légumes, champignons, vase de fleurs et bassine de cuivre*, h/t (54x103) : **ITL 70 000 000** – COLOGNE, 15 juin 1989 : *Nature morte avec une abondante composition de fruits*, h/t (61x74) : **DEM 6 000** – MONACO, 2 juil. 1993 : *Nature morte aux fruits, perroquets et tortues*, h/t, une paire (chaque 103x130) : **FRF 555 000** – NEW YORK, 30 jan. 1997 : *Nature morte aux raisins, melons, grenade, céleri, coquillage et autres*, h/t (84,1x112,7) : **USD 51 750**.

RUOSS Jacob. Voir RUSS

RUOTTE Louis Charles, père
Né en 1754 à Paris. Mort vers 1806. XVIIIe siècle. Français.
Graveur.
Il a gravé des sujets religieux, des scènes de genre et des portraits. Il exposa aux Salons de 1793, 1795, 1796 et 1804. En 1797, il demeurait rue Saint-Lazare, près de la chaussée d'Antin.

RUOTTE Louis Charles, fils
Né vers 1785 à Paris. XIXe siècle. Français.
Graveur.
Fils de Louis Charles Ruotte et probablement son élève. Il travailla aussi à l'École des Beaux-Arts, où il entra à l'âge de 11 ans, le 13 brumaire an V. L'estampe *A la plus belle*, exposée sous le nom de Ruotte au Salon de 1812 doit lui être donnée, Ruotte père étant mort vers 1806.

RUOZI Zaverio
Né en 1787 à Reggio Emilia. Mort le 19 février 1870. XIXe siècle. Italien.
Portraitiste et graveur au burin.

RUP Karl
XIXe siècle. Actif dans la première moitié du XIXe siècle. Autrichien.
Peintre.
On cite de lui un tableau d'autel représentant la *Madone*, daté de 1820 et se trouvant au château de Gainfarn.

RUPALLEY Angélique Marie Gabrielle Geneviève, plus tard Mme le Maître
Née en 1786 à Bayeux. Morte le 26 juillet 1872 au Vernay (Rhône). XIXe siècle. Française.
Portraitiste.
Fille de Gabriel Narcisse Rupalley. Le Musée de Bayeux conserve d'elle les portraits de son grand-père, *Joachim Rupalley*, du *Chevalier du Castel*, de *Monseigneur de Rochechouart*, du *chanoine du Castel* et de *Mgr de Luynes, dans l'âge mûr*.

RUPALLEY Gabriel Narcisse
Né le 12 mars 1740 à Bayeux. Mort le 17 mars 1798 à Bayeux. XVIIIe siècle. Français.
Peintre.
Père d'Angélique Marie Gabrielle et fils de Joachim Rupalley. Il fut élève de l'École de Peinture de Rouen, en 1766-1767. Entre autres, il a peint le *Portrait de J.-D. de Chelles, évêque de Bayeux*. En 1780, il fut reconnu Chevalier Souverain Prince de la Rose-Croix.

RUPALLEY Joachim
Né en 1713 à Bayeux. Mort le 8 octobre 1780 à Bayeux. XVIIIe siècle. Français.
Peintre.
Père de Gabriel Narcisse Rupalley. Il fut élève de J. Restout. Tardieu grava d'après lui le portrait exécuté en 1771 de P. J. C. de Rochechouart, évêque de Bayeux. Il a également peint le *Portrait du maréchal de Broglie*.
MUSÉES : ALENÇON : *Saint Georges, pèlerin traversant un paysage* – BAYEUX : *Portraits de Mgr de Luynes (2 fois), de Mgr de Rochechouart, du chanoine du Castel, et du chevalier du Castel* – SAINT-LÔ : *Henri François de Bricqueville* – *Midi* – *Minuit* – *Un bourgeois de Bayeux* – *Un chevalier de Saint Louis*.

RUPALLEY Juliette de
Née le 24 juin 1893. XXe siècle. Française.
Peintre.
Elle fut sociétaire, à Paris, du Salon des Artistes Indépendants en 1934. Elle obtint une médaille d'argent de la Ville de Paris en 1966. Elle a peint un *Portrait du général De Gaulle*.
MUSÉES : PARIS (Mus. d'Art Mod. de la Ville).

RUPALLEY Marcienne de
Née le 21 avril 1928. XXe siècle. Française.
Peintre.
Elle a peint le *Portrait de l'Impératrice d'Iran* qui lui valut la médaille d'or commémorative du couronnement, et encore le *Portrait de Monseigneur Badré, évêque de Bayeux*.
MUSÉES : SAINT-HIMMER : *Portrait de Pascal*.

RUPERT, prince ou Ruprecht ou Robert, dit prince Rupert du Rhin
Né le 27 décembre 1619 à Prague. Mort le 29 novembre 1682 à Londres. XVIIe siècle. Allemand.
Graveur amateur à la manière noire.
Il était le troisième fils de l'Électeur Palatin et de la princesse Élizabeth d'Angleterre. Nous ne nous occuperons pas du rôle qu'il joua dans la politique du pays de sa mère, nous en tenant à sa qualité de graveur. On a souvent considéré le prince Rupert comme l'inventeur du procédé de gravure dit « à la manière noire » mais il en fut seulement le propagandiste. L'auteur de la découverte est Ludwig von Siegen, lieutenant-colonel au service du landgrave de Hesse, Guillaume IV, lequel l'enseigna au prince, au cours de leur rencontre à Bruxelles en 1654. Rupert, déjà versé dans la gravure à l'eau-forte et au burin fut séduit par le nouveau procédé et en 1658, étant allé à Francfort pour le couronnement de l'empereur Léopold Ier, il y produisit une planche, l'*Exécution de saint Jean-Baptiste*, d'après Spagnoletto. Le prince artiste avait trouvé dans la ville Wallerant Vaillant, le peintre de la Cour Jan Thomas d'Ypres, Théodor Caspar von Furstenberg ; il leur enseigna la nouvelle méthode de gravure et fut peut-être aidé par eux. Le prince, s'étant fixé à Londres, fit connaître ses ouvrages au public anglais en 1661 et cette communication fut le point de départ de l'admirable école de graveurs en manière noire dont les œuvres sont si avidement recherchées par les amateurs. L'œuvre du prince comprend douze pièces authentiques et six qui lui sont seulement attribuées. Le British Museum, de Londres conserve de lui *Mortier sur un bateau* et *Étude de tête*.
VENTES PUBLIQUES : LONDRES, 1er nov. 1978 : *Le porte-étendard*, mezzotinte (27,7x19) : **GBP 12 000** – LONDRES, 17 juin 1983 : *The Great Executioner* 1658, mezzotinte (36,8x44,5) : **GBP 4 800**.

RUPERT Johann Christian. Voir RUPRECHT

RUPERT Pedro. Voir RUBERT

RUPERT Peter
XVIIe siècle. Actif de 1617 environ à 1636. Suisse.
Sculpteur sur bois.
Il travailla pour la nouvelle abbatiale de Lucerne.

RUPERTI Madja
Né en 1903. Mort en 1981. XXe siècle. Suisse.
Peintre.
Il a vécu et travaillé à Arlesheim. Il a figuré, à Paris, au Salon des Réalités Nouvelles de Paris en 1952 et 1953, avec des compositions tendant à l'abstraction, à partir d'une reconstruction d'enchevêtrements réels de poutres ou de chevalets d'atelier ou encore plus simplement d'arbres et de branchages.

RUPERTUS
XVIIIᵉ siècle. Travaillant en 1766. Autrichien.
Sculpteur sur bois.
De l'ordre des Dominicains, il a sculpté le fauteuil pontifical de l'église de Podcepitz.

RUPFLIN Karl
Né en 1889 à Lindau (Bavière). XXᵉ siècle. Allemand.
Peintre, graveur.
Il exécuta des fresques à Lindau, Hildesheim et Augsbourg.

RUPHON Jacopo ou **Giacomo Giuseppe** ou **Ruffoni, Ruffone, Rufonio, Rufonus**
XVIIᵉ siècle. Peut-être actif à Venise dans la seconde moitié du XVIIᵉ siècle. Italien.
Graveur de portraits et de vignettes.

RUPIED Ernestine
XIXᵉ siècle. Travaillant en 1863. Française.
Peintre de fleurs.
Élève de Maréchal de Metz. Le Musée de Dieppe conserve un pastel de cette artiste.

RUPNIEVSKI Roman
Né en 1802 à Gnoïno. Mort en 1893 à Gnievecin. XIXᵉ siècle. Polonais.
Peintre amateur de sujets militaires.

RUPP
XVIIIᵉ siècle. Actif à Waïdhofen-sur-la-Thaya dans la première moitié du XVIIIᵉ siècle. Autrichien.
Sculpteur.
Il a sculpté en 1735 les statues de *Saint Roch* et de *Saint Sébastien* pour l'église de Waïdhofen.

RUPP Henri
Né en 1837 (?). Mort le 18 décembre 1918 à Paris. XIXᵉ-XXᵉ siècles. Français.
Peintre.
Il fut conservateur du Musée Gustave Moreau, à Paris.

RUPP Jakob
XVIᵉ siècle. Travaillant vers 1518. Allemand.
Graveur sur bois.
Il a collaboré avec A. Dürer au *Triomphe de l'empereur Maximilien.*

RUPP Ladislaus
Né en 1793 à Vienne. Mort le 7 octobre 1854 à Vienne. XIXᵉ siècle. Autrichien.
Dessinateur et graveur d'architectures et mosaïste.
Élève de Giacomo Raffaelli à Milan où il passa la plus grande partie de sa vie.

RUPP Rudolf
Né le 18 août 1886 à Francfort-sur-le Main (Hesse). XXᵉ siècle. Allemand.
Peintre de genre, portraits, intérieurs.
Il fut élève de Hasselhorst, d'Anton Burger et de l'Académie de Karlsruhe.

RÜPPE C. F., Mme. Voir **CHALON Christina**

RÜPPE Christian Frederik
XVIIIᵉ siècle. Hollandais.
Graveur à l'eau-forte, amateur.
Organiste, il pratiqua l'eau-forte en amateur. Mari de Christina Rüppe, il vécut à Leyde dans la seconde moitié du XVIIIᵉ siècle. Le Cabinet d'estampes d'Amsterdam possède trois estampes de cet artiste.

RUPPE Michael
Né le 24 mars 1863 à Schäflein (près de Nesseltal, Carniole). XIXᵉ-XXᵉ siècles. Autrichien.
Sculpteur de sujets allégoriques, peintre.
Il fut élève de H. Klotz et d'Adam Hölzel. Il peignit des aquarelles du vieux Ljubljana. Il vécut et travailla à Salzbourg.
MUSÉES : LJUBLJANA (Mus. Nat.) : trois statues allégoriques.

RÜPPEL Hermann
Né le 17 novembre 1845 à Willershausen. Mort le 15 juillet 1900 à Kassel. XIXᵉ siècle. Allemand.
Peintre et architecte.

RUPPERSBERG Allen
Né en 1944. XXᵉ siècle. Américain.
Artiste, dessinateur, créateur d'installations. Tendance conceptuelle.

Il vit et travaille à Los Angeles et New York.
Il a participé à l'exposition *Neuf jeunes artistes : Prix Theodoron*, au musée Solomon R. Guggenheim de New York, en 1977. Il montre ses œuvres dans des expositions personnelles, parmi lesquelles : 1973, galerie Yvon Lambert, Paris ; 1985, *Allen Ruppersberg : le secret de la vie et de la mort*, Nouveau Musée d'Art contemporain, New York ; 1991, galerie Gabrielle Maubrie, Paris ; 1997, Magasin, centre d'art contemporain de Grenoble (première rétrospective) ; 1997, Fonds régional d'art contemporain Poitou-Charentes, Angoulême.
Comme tout artiste conceptuel, c'est son intérêt pour la langue, sa capacité à interpréter ou à biaiser la réalité, qui constitue la base son travail. Allen Ruppersberg est intéressé par le phénomène du double, entre fiction et réalité.
BIBLIOGR. : Eric Suchère : *Allen Ruppersberg*, Burkard Blümlein, in : *Art Press*, nᵒ 220, janv. 1997, Paris.
MUSÉES : LIMOGES (FRAC) : *To tell the truth* 1973, photo. – PARIS (FNAC) : *The long Goodbye* 1990, dess. – *One Way to write your Novel* 1991, dess.
VENTES PUBLIQUES : NEW YORK, 8 nov. 1993 : *Le renvoi en bas de page* 1975, photo. coul. et cr./cart. monté sur cart. en trois pan. (en tout 127x381) : USD 23 000 – NEW YORK, 3 mai 1994 : *Jeu de mots – collection de livres rares – Jonathan Swift* 1979, construction d'un coffret de bois avec un livre, un dess. à l'encre/pap., une carte index, du satin et du plexiglas (72,1x55,4x69,8) : USD 4 600 – NEW YORK, 20 nov. 1996 : *Sans titre* 1976, cr./pap., cinq pièces (57,8x73,7 en tout) : USD 18 400.

RUPPERT. Voir aussi **RUPERT**, **RUPRECHT** et **RUPPRECHT**

RUPPERT Fritz ou **Friedrich Karl Leopold**
Né le 15 août 1878 à Karlsruhe (Bade-Wurtemberg). XXᵉ siècle. Allemand.
Peintre de sujets religieux, figures, portraits, paysages, aquarelliste.
Il fit ses études à Karlsruhe chez Caspar Ritter, et Ferdinand Keller, et à Paris.
Il peignit surtout des sujets religieux.
MUSÉES : GELSENKIRCHEN : Une aquarelle et dix estampes – PFORZHEIM : deux paysages.

RUPPERT Georg Friedrich
Né le 17 avril 1715 à Wildensorg (près de Bamberg). Mort le 13 novembre 1771 à Bamberg. XVIIIᵉ siècle. Allemand.
Peintre de miniatures.

RUPPERT Otto von
Né le 2 août 1841 à Waldshut. XIXᵉ siècle. Allemand.
Peintre d'architectures, paysages, natures mortes, aquarelliste.
Il fit ses premières études à Vienne chez August Schäfer et se perfectionna à Venise où il vécut plusieurs années. De retour dans son pays, il fit plusieurs voyages d'étude en Allemagne et en Autriche.
MUSÉES : MUNICH (Mus. mun.) : Cinq aquarelles et neuf dessins.
VENTES PUBLIQUES : COPENHAGUE, 2 nov. 1982 : *Vue de Venise* 1876, h/t (44x35) : DKK 14 000 – MUNICH, 23 oct. 1985 : *Les fêtes d'Octobre à Munich* 1876, aquar. (29,5x46) : DEM 5 200 – NEW YORK, 15 oct. 1993 : *Chalet en montagne* 1872, h/t (40,6x31,2) : USD 805 – LONDRES, 27 oct. 1993 : *Cour de ferme*, h/cart. (13x20) : GBP 977.

RUPPERT Sybille
Née en 1942 à Francfort-sur-le-Main (Hesse). XXᵉ siècle. Allemande.
Peintre, dessinateur, illustrateur. Figuration-fantastique.
Elle s'est formée aux écoles Wirkkunstschule Offenbach et Hochschule der Bildenden Künste à Francfort.
Elle expose régulièrement en Allemagne et en France, notamment en 1989 à la « Biennale fantastique » du château d'Homecourt. Elle a illustré l'édition allemande des œuvres de Sade.
VENTES PUBLIQUES : PARIS, 14 oct. 1989 : *Bondage*, cr. (51x27) : FRF 9 500.

RUPPRECHT. Voir aussi **RUPRECHT**, **RUPERT** et **RUPPERT**

RUPPRECHT Adèle. Voir **RUPRECHT**

RUPPRECHT Christian I
Né à Neuhaldensleben. XVIIIᵉ siècle. Allemand.
Peintre sur faïence.

Il travailla entre 1737 et 1751 dans plusieurs manufactures de faïence, comme à Wrisbergholzen, à Fulda, à Göppingen et à Calw.

RUPPRECHT Christian II
Né en 1815 à Memmingen. Mort le 11 février 1900 à Munich. XIX^e siècle. Allemand.
Peintre et graveur sur bois.
Il fut à Munich collaborateur des *Fliegende Blätter*.

RUPPRECHT Friederich Carl
Né en 1779 à Obernzenn. Mort le 25 octobre 1831 à Bamberg. XIX^e siècle. Allemand.
Peintre de paysages et de portraits, dessinateur d'architectures, miniaturiste, graveur à l'eau-forte et sur bois, architecte.
Il commença son éducation à Nuremberg, puis alla travailler à Dresde où il exécuta des copies d'après Titien, Claude Le Lorrain, Paul Potter. Il étudia également l'architecture et la perspective. En 1802, il voyagea dans l'Allemagne du Sud pour y peindre le paysage d'après nature, mais, gêné par la guerre, il dut pour vivre s'adonner au portrait. Il fut protégé par le général Drouet, dont il peignit l'effigie et avec qui il voyagea en qualité d'interprète. Il paraît s'être fixé assez tôt à Bamberg où il fut employé comme architecte à la restauration de la cathédrale. Plusieurs de ses eaux-fortes sont datées de cette ville, vers 1815, et en reproduisent les sites. On lui doit aussi des aquarelles, exécutées avec une grande minutie. Il a également gravé sur bois et en lithographie. Le Musée municipal de Bamberg possède de lui deux miniatures *(Un Cardinal* et *Une Vénitienne)* d'après Le Titien.

RUPPRECHT Johann. Voir RUPPRECHT

RUPPRECHT Tini
Née le 14 décembre 1868 à Munich (Bavière). Morte en 1956. XIX^e-XX^e siècles. Allemande.
Peintre de portraits, figures.
Elle fut élève de Franz B. Doubek. Elle peignit des portraits de princesses et de dames de la société.

VENTES PUBLIQUES : PARIS, 15 mars 1924 : *La femme au voile vert*, past. : **FRF 200** – LINDAU, 5 mai 1982 : *Mère et enfant* 1910, past. : **DEM 3 600.**

RUPPRECHT Wilhelm
XIX^e siècle. Actif à Halberstadt vers 1810. Allemand.
Peintre d'architectures et de paysages, lithographe.

RUPPRECHT Wilhelm
Né le 15 mai 1886 à Stadtprozelten. XIX^e-XX^e siècles. Allemand.
Peintre de sujets religieux, verrier, graveur, décorateur.
Il n'eut aucun maître. Il peignit et grava surtout des sujets religieux.
MUSÉES : DETROIT : *Genèse et Passion*, vitraux – *Les Rois Mages*, tapisserie – LEIPZIG (Mus. Grassi) *Le sonneur de Jéricho* – MUNICH (Mus. Nat.) : *La Cène – La Vierge et les anges – L'Entrée à Jérusalem.*

RUPPRECHT Wilhelm Hugo
Né le 3 janvier 1881 à Stuttgart (Bade-Wurtemberg). XX^e siècle. Allemand.
Peintre de portraits, paysages, graveur.
Il fut élève de Christian Landenberger et de Robert Haugs.
MUSÉES : STUTTGART (Mus. mun.) : *Paysage au bord d'un fleuve.*

RUPRECHT
XV^e siècle. Actif à Salzbourg. Autrichien.
Peintre.
Il exécuta des peintures dans l'église Saint-Pierre de Salzbourg

de 1457 à 1466. Peut-être identique au peintre qui commença en 1471 les peintures de l'Hôtel de Ville de Passau, terminées par Rueland Frühauf.

RUPPRECHT, prince. Voir RUPERT

RUPPRECHT. Voir aussi RUPPRECHT, RUPERT et RUPPERT

RUPPRECHT Adèle ou Rupprecht
XIX^e siècle. Travaillant de 1843 à 1845. Autrichienne.
Peintre de portraits et de natures mortes et illustratrice.
Fille de Johann Ruprecht.
VENTES PUBLIQUES : NEW YORK, 19 oct. 1984 : *Portrait de la famille Rupprecht* 1839, h/t (110,5x78,7) : **USD 5 750.**

RUPPRECHT Anton
XVIII^e siècle. Actif dans la première moitié du XVIII^e siècle. Allemand.
Sculpteur sur bois.
Il a sculpté en 1710 la chaire et les grilles du chœur de l'église de Weilbourg-sur-la-Lahn.

RUPPRECHT Bartholomäus
Né en 1705. Mort en 1756 à Augsbourg. XVIII^e siècle. Allemand.
Dessinateur et graveur au burin.
Le Musée Maximilien d'Augsbourg conserve de lui une sanguine *(L'hiver).*

RUPPRECHT Carl ou Friedrich Ludwig Carl
Né le 22 mai 1817 à Halberstadt. Mort le 1^{er} janvier 1909 à Eisleben. XIX^e siècle. Allemand.
Peintre de portraits, d'animaux et de paysages.
Élève de l'Académie de Munich. Il peignit le plafond du lycée d'Eisleben.

RUPPRECHT Johann ou Rupprecht
XIX^e siècle. Travaillant entre 1825 et 1831. Autrichien.
Portraitiste.
Père d'Adèle Rupprecht. Il travailla à Vienne et à Budapest.

RUPPRECHT Johann Christian ou Christian ou Rupert
Né en 1600 à Nuremberg. Mort sans doute 1654 à Vienne. XVII^e siècle. Allemand.
Peintre.
On le mentionne comme excellent copiste de peintures d'Albrecht Dürer et d'autres anciens maîtres allemands. On lui doit également des œuvres originales notamment une *Résurrection de Lazare*, dans l'église de Saint-Sebald, à Nuremberg. L'empereur Ferdinand III le fit venir à Vienne et l'y employa.

RUPPRECHT Marx Abraham
Né vers 1733. Mort en 1800 à Augsbourg. XVIII^e siècle. Allemand.
Graveur au burin et éditeur.
Il grava des vues d'Augsbourg, de Hanovre et d'Uhn.

RUPPRECHT Otto
Né le 5 mai 1846 à Augsbourg. Mort le 7 mai 1893 à Munich. XIX^e siècle. Allemand.
Peintre de genre.
Élève de W. von Diez.
VENTES PUBLIQUES : STUTTGART, 8 sept 1979 : *Der Batzenbauer*, h/t (81x65) : **DEM 12 000.**

RUPPRECHT P.
XIX^e siècle. Travaillant en 1823. Allemand.
Peintre de miniatures.
Il peignit des portraits de princes et de princesses. Le Musée Municipal de Munich conserve de lui *Portrait de la princesse Thérèse Charlotte de Saxe-Altenbourg.*

RURAWSKI Alfred
Né le 17 octobre 1841 à Varsovie. Mort le 28 juin 1873 à Varsovie. XIX^e siècle. Polonais.
Peintre de portraits, paysages, aquarelliste, graveur sur bois.
Il fit ses études à Varsovie.
MUSÉES : VARSOVIE (Mus. Nat.) : *Montagnard*, aquar.

RURBACH Wenzel
Né en 1745. Mort le 19 octobre 1827 à Vienne. XVIII^e-XIX^e siècles. Autrichien.
Portraitiste.

RUREMONDE Jan Van. Voir RUMMEN

RURIK
Né dans l'Oise. XX^e siècle. Français.

Peintre. Tendance abstraite.
Fils du peintre Pierre Dmitrienko.
Il a montré un ensemble de ses œuvres à la Villa Medicis à Rome en 1984.

RURMOND Balthasar von ou Rormund ou Reumund
XVIe siècle. Actif à Cologne. Allemand.
Sculpteur sur bois.
Il travailla à Cologne de 1553 à 1596.

RUSCA Antonio I
XVIIe-XVIIIe siècles. Actif à Milan. Italien.
Peintre.
Il a peint un *Saint Maurice* pour l'église Saint-Benoît de Ferrare.

RUSCA Antonio II
XIXe siècle. Actif à Rancate (Tessin) dans la première moitié du XIXe siècle. Italien.
Sculpteur.
Neveu de Grazioso Rusca et élève de Cam. Pacetti. Il travailla à la cathédrale de Milan de 1808 à 1821 et y sculpta l'apôtre Simon, onze statues de saints et quatre statues de prophètes.

RUSCA Bartolomeo ou Bartolomé
Né à Rovio (près de Lugano). Mort en 1745 à Milan. XVIIIe siècle. Suisse.
Peintre.
Il peignit des fresques dans le couvent de Sainte-Marguerite de Lugano. Il fut à partir de 1714 peintre à la Cour de Madrid.

RUSCA Carlo Francesco ou Francesco Carlo ou Ruschi
Né en 1696 à Torricella. Mort le 11 mai 1769 à Milan. XVIIIe siècle. Suisse.
Peintre d'histoire, compositions religieuses, portraits, dessinateur.
D'abord destiné à l'étude du droit, il s'adonna à la peinture et fut élève d'Amiconi à Turin. Il alla ensuite à Venise, voyagea en Suisse, en Allemagne, faisant des séjours notamment à Hanovre et à Berlin, et visitant l'Angleterre. Il paraît s'être enfin fixé à Milan.
MUSÉES : BERLIN (Mus. Hohenzollern) : *Frédéric II, prince héritier, avec ses trois frères* – BERNE : *Heinrich von Erlach* – *Le maire Isaak von Steiger* – BRUNSWICK (Mus. provincial) : *Tête de vieillard* – *Le colonel Przovski* – BRUNSWICK (Mus. Nat.) : *Le duc Charles Ier* – ERLACH : *Le maire Jérôme von Erlach* – KASSEL : *Moine lisant* – SCHWERIN (Mus. provincial) : *Deux têtes d'étude de vieillard* – VENISE : *Jésus et la Samaritaine.*
VENTES PUBLIQUES : LONDRES, 26 oct. 1990 : *Portrait d'un gentilhomme en habit bleu et chemise à jabot et poignets de dentelle blanche* 1735, h/t (128x96,5) : **GBP 4 400** – LONDRES, 17 oct. 1997 : *Portrait d'un Turc*, h/pan. (23x17) : **GBP 6 325.**

RUSCA Castello Francesco
XVIIe siècle. Italien.
Sculpteur.
Il sculpta treize bustes pour l'hôpital Majeur de Milan de 1625 à 1649.

RUSCA Ernesto
Né le 15 août 1864. XIXe siècle. Actif à Milan. Italien.
Peintre, décorateur et architecte.
Élève de l'Académie de la Brera chez C. Boito et L. Cavenaghi. Il exécuta de nombreuses sculptures dans les églises et édifices publics et privés de Milan et d'autres villes de l'Italie du Nord. Le Musée d'Art de Berne conserve de lui des portraits de célèbres artistes suisses.

RUSCA Francesco. Voir aussi RUSCHI

RUSCA Francesco
XVIe siècle. Italien.
Sculpteur.
Il exécuta quelques gargouilles sur l'abside de la cathédrale de Côme, en collaboration avec Bernardo Bianchi.

RUSCA Gerolamo
XIXe siècle. Actif à Milan. Italien.
Sculpteur.
Fils de Grazioso Rusca. Il travailla à la cathédrale de Milan de 1823 à 1871.

RUSCA Giorgio
XVIIIe siècle. Actif à Milan vers la fin du XVIIIe siècle. Italien.
Sculpteur.
Il travailla à la cathédrale de Milan en 1791.

RUSCA Giovanni Battista
Né le 24 juin 1718 à Vérone. Mort le 22 octobre 1808 à Vérone. XVIIIe siècle. Italien.
Portraitiste.
Élève de Bâlestra et de D. Pecchio. Il fut inspecteur des Beaux-Arts pour la ville et la province de Vérone.

RUSCA Giuseppe
XVIIIe-XIXe siècles. Actif à Milan de 1789 à 1812. Italien.
Sculpteur.
Il sculpta le bas-relief qui décore le pilier sud de la façade de la cathédrale de Milan.

RUSCA Grazioso
Né en 1757 à Rancate. Mort le 18 juin 1829 à Milan. XVIIIe-XIXe siècles. Italien.
Sculpteur.
Père de Gerolamo, oncle d'Antonio Rusca et élève de Stafano Salterio. Il travailla pour la cathédrale de Milan dès 1785. Il exécuta aussi des sculptures pour la cathédrale de Crémone et pour les églises de Plaisance et d'Altdorf.

RUSCA Matteo
Né vers 1809 à Arosio. Mort le 19 janvier 1886 à Parme. XIXe siècle. Italien.
Stucateur.
Il exécuta des ornements en stuc dans des églises de Parme et de Plaisance.

RUSCH Dietrich ou Diedrich
Né le 29 juin 1863 près d'Hanovre (Basse-Saxe). XIXe-XXe siècles. Allemand.
Peintre d'architectures, paysages.
Il fut élève de Wald. Friedrich et de Theodor Hagen à Weimar.
MUSÉES : WEIMAR : *Métairie dans l'Unterelbe.*

RUSCH Heinrich
XVIIIe siècle. Actif dans la première moitié du XVIIIe (?) siècle. Allemand.
Sculpteur sur bois.
Il a sculpté la chaire dans l'église de Willuhnen en Prusse orientale.

RÜSCH Jacob. Voir RUSS

RUSCH Niklaus Lawlin. Voir RUESCH

RUSCHA Edward
Né en 1937 à Omaha (Nebraska). XXe siècle. Américain.
Peintre, graveur, auteur de livres d'artiste, de films, photographe. Tendance conceptuelle.
Edward Rusha et sa famille s'installèrent en 1942, à Oklahoma City. Il se forma au graphisme publicitaire et à l'illustration au Los Angeles Chouinard Art Institute à partir de 1956, poursuivit sa formation au Williams Institute du Los Angeles City College, d'où sont sortis nombre d'artistes ayant travaillé pour Walt Disney. Il vit et travaille à Los Angeles.
Il participe à des expositions collectives : 1962, *New Painting of common objects*, Passadena Art Museum ; 1966, *Los Angeles Now*, Fraser Gallery, Londres ; 1967, Ve Biennale de Paris ; 1972, Biennale de Paris, Biennale de São Paulo ; 1972, Documenta V à Kassel...
Ruscha expose surtout à Los Angeles, à la Ferus Gallery jusqu'en 1965, et à San Francisco. Il montre également des expositions à New York, Paris, Munich, Londres, Lyon en 1985 au Musée Saint-Pierre. Une exposition itinérante de son œuvre a d'abord été présentée en 1989 dans les Galeries Contemporaines du Centre Georges Pompidou à Paris, puis à Rotterdam au Museum Boymans Van Beunigen, à Barcelone à la Fundacio Caixa de Pensions, à Londres à la Serpentine Gallery, et enfin à Los Angeles au Museum of contemporary Art.
Il a commencé par peindre au milieu des années cinquante dans un style proche de l'expressionnisme abstrait. Il a été ensuite assimilé, peut-être à tort, au pop art, même si l'inspiration de ses débuts était proche de Jasper Johns. En fait, beaucoup plus réaliste que pop, Ruscha peint avec émotion des images neutres. Il reconnaît plus tard l'impact qu'eurent sur lui les œuvres de Schwitters et de Duchamp. Au début des années soixante, Ruscha effectue un long voyage en Europe où il passe deux mois à Paris. C'est à l'occasion de ce séjour qu'il réalise des petites peintures à l'huile sur papier représentant des noms (Annie), des emblèmes et des enseignes de la rue (Métropolitain, Boulangerie), ainsi que des pictogrammes. Dès

lors, ses dessins, peintures et gravures se répartissent en deux catégories : les images-objets d'une part et les images-mots d'autre part. Dans le choix des objets, crayons, olives, comprimés, cachets, balles de golf..., comme dans la manière de les peindre, Ruscha recherche la neutralité, et les images ne sont ni des images-choc, ni des images-constat, ni des images-critique. À la limite, ces menus objets peuvent apparaître comme arbitraires comme le sont aussi les architectures peintes par Ruscha, architectures standardisées ou vulgarisées : *20th Century Fox* ; *Standard Station* (1966) ; *Los Angeles County Museum on fire* (1965-1968). C'est peut-être la lettre de ces lieux communs qu'il a voulu exprimer dans ses peintures de mots où il a mis en scène, avec beaucoup d'application et en déployant tout un savoir-faire pictural, de simples vocables inscrits sur des fonds colorés. Parmi ces tableaux, outre *Annie* (1962) déjà cité, on rencontre *Stardust* (1966), *Murder* (1974), *Here* (1983) ou des aphorismes, *We humans* (1974), des mots en trompe-l'œil qui paraissent écrits avec un liquide, *Adios* (1967), *Eye* (1969). Ces derniers « Wetwords » sont remarquables par le contraste entre l'application du trompe-l'œil, la recherche des transparences, l'impression de capillarité, et l'inutilité des mots inscrits, choisis en fonction du seul goût de Ruscha et parmi lesquels certains autres reviennent souvent : *Spent* ; *Surgical* ; *Hydraulic, Automatic, Adult, Sugar.*
Les œuvres de Ruscha sont largement nourries de graphisme, de typographie et d'esthétique cinématographique. Nombre de lieux communs qu'il peint, proviennent en général d'images de l'Ouest américain ou celles de l'univers hollywoodien. C'est en se déplaçant souvent en voiture, à la tombée de la nuit, entre Oklahoma City et Los Angeles, qu'il prit conscience de la standardisation surprenante des constructions, stations-service, restaurants et logos publicitaires, le long de cette route « 66 ». Ruscha se plaît alors à mettre à un même niveau de sens, dans des compositions soigneusement étudiées, ces architectures et leurs appellations normalisées. C'est cette mise aux normes des mots, cette objectivation du langage, qui fait que la peinture de Ruscha est considérée comme ayant anticipé l'art conceptuel. À partir de 1969, Ruscha entreprend une série de peintures avec les substances les plus diverses qu'il présente et catalogue sous forme de simples taches sur feuilles de papier blanc. Avec un esprit encore collectionneur, il s'est servi de matières organiques variées, aussi bien comestibles : chocolat, caviar, jaune d'œuf, thé, que non comestibles. Ruscha a réalisé son premier film *Premium* en 1970. Il a exécuté une composition *Words without Thoughts Never to Heaven* (1985) à la Miami Dade Public Library.
On ressent une même impression de neutralisation du sens, dans les livres de photographies qu'il réalise et édite depuis 1962. Le premier : *Twenty six gasoline Stations*, recueil de vingt-six photos de stations-service, édité en 1963, donne le ton des autres publications, simples collections de faits banaux. Rétrospectivement ces *Some Los Angeles Apartements* (1965), *Every Building on the Sunset Strip* (1966), *Thirty four Parking lots in Los Angeles* (1967), *A few palm trees* (1971), *Hard Light* (1978)..., apparaissent comme très proches de certaines démarches d'art conceptuel, celle de Huebler en particulier. Dans le même esprit que dans ses peintures, Ruscha se sert d'abord de codes typographique et cinématographique (cadrage, génériques, sous-titrage), mêlant d'une manière originale texte et image. Il a d'ailleurs travaillé en 1965 à la maquette de la revue d'art *Art Forum*. Il abandonne ensuite le texte au profit de la seule iconographie, pour ne recueillir dans ses livres que des faits, une collection de ready-made. Ces livres ont acquis désormais le statut de référence dans le domaine du livre d'artiste dans sa version anglo-saxonne, bien différente du livre de peintre d'origine européenne. ■ Pierre Faveton, C. D.
BIBLIOGR. : A. Cueff : *Edward Ruscha : un monde éloigné*, in : *Parkett*, New York, déc. 1988 – in : *L'Art moderne à Marseille. La collection du Musée Cantini*, Marseille, 1988 – Pontus Hulten, Dan Cameron, Bernard Blistène : *Edward Ruscha*, catalogue de l'exposition, Coll. Contemporains, Centre Georges Pompidou, Paris, 1989 – in : *L'Art du xxe siècle*, Larousse, Paris, 1991.
MUSÉES : EINDHOVEN (Stedelijk Van Abbe Mus.) : *Pure Ecstasy* 1974 – HANOVER, New Hampshire (Darmouth College Mus.) : *Standard Station Amarillo Texas* 1963 – MARSEILLE (Mus. Cantini) : *Here* 1983 – PARIS (Mus. Nat. d'Art Mod.).
VENTES PUBLIQUES : LONDRES, 1er juil. 1976 : *Flash Fried* 1973, poudre/pap. (29x74) : **GBP 480** – NEW YORK, 21 oct. 1976 : *Keychain Music* 1974, past./pap. (58,5x71) : **USD 1 500** – LOS

ANGELES, 27 sep. 1977 : *Mocha Standard* 1969, sérig. en brun (49,7x93,9) : **USD 800** – NEW YORK, 2 nov. 1978 : *20th Century Fox with searchlights* 1962, h/t (170x335) : **USD 57 500** – LOS ANGELES, 25 sept 1979 : *Cheese mold standard with olive* 1969, sérig. en coul. (50x93,8) : **USD 1 200** – NEW YORK, 18 mai 1979 : *L.A.* 1971, past. et poudre/pap. (29x73,5) : **USD 1 800** – NEW YORK, 18 mai 1979 : *Noise, pencil, broken pencil, cheap wes tern* 1966, acryl./t. (181x170) : **USD 44 000** – NEW YORK, 13 mai 1981 : *Peeler* 1972, poudre à fusil/pap. (29,3x73,7) : **USD 1 900** – LOS ANGELES, 3 fév. 1982 : *Hollywood* 1969, litho. en gris (10,5x43,2) : **USD 2 000** – NEW YORK, 2 mai 1983 : *Hollywood with observatory* 1969, litho. en bleu pâle et noir (32x75) : **USD 1 400** – NEW YORK, 2 nov. 1984 : *Chili draft* 1969, poudre à fusil/pap. (35,7x57,6) : **USD 2 200** – NEW YORK, 2 nov. 1984 : *Just an average guy* 1978, h/t (55,8x203,2) : **USD 16 000** – NEW YORK, 6 nov. 1985 : *Dimple* 1964, temp. et encre/pap. (29,3x37,2) : **USD 2 500** – NEW YORK, 6 mai 1986 : *Mint* 1968, acryl./t. (152,5x139,7) : **USD 29 000** – NEW YORK, 6 mai 1987 : *Protéine*, craies coul. et poudre/pap. (58,4x73,7) : **USD 6 200** – NEW YORK, 4 nov. 1987 : *Strange catch for a fresh water fish* 1965, h/t (149,7x139,6) : **USD 72 500** – NEW YORK, 8 oct. 1988 : *Parti chercher des cigarettes...* 1985, vernis et h/t (162,5x162,5) : **USD 77 000** – NEW YORK, 10 nov. 1988 : *Strength* 1983, poudre à canon et craies/pap. (152,3x101,8) : **USD 33 000** – NEW YORK, 2 mai 1989 : *Le futur* 1981, h/t (55x202,5) : **USD 209 000** – PARIS, 21 juin 1989 : *Pressurized Diabolics* 1976, past./pap. (57x72) : **FRF 300 000** – NEW YORK, 5 oct. 1989 : *Jr. 1988*, pigment sec et acryl./pap. (152,5x101,5) : **USD 60 500** – NEW YORK, 9 nov. 1989 : *Honey... I twist through more...* 1984, h/t (183x183) : **USD 297 000** – NEW YORK, 23 fév. 1990 : *Flash fried* 1973, poudre à fusil/pap. (29,2x73,7) : **USD 38 500** – NEW YORK, 27 fév. 1990 : *You know the old story (Vous connaissez l'histoire ancienne)* 1975, poudre à fusil et past./pap. (33x57,7) : **USD 41 250** – NEW YORK, 7 mai 1990 : *Squeezing dimple* 1964, h/t (71,2x75,5) : **USD 165 000** – NEW YORK, 5 oct. 1990 : *Halloween 1977*, h/t (55,6x203,2) : **USD 165 000** – NEW YORK, 1er mai 1991 : *Parc artificiel* 1988, acryl./t. (137x305) : **USD 187 000** – NEW YORK, 12 nov. 1991 : *Not a bad world, is it ?* 1984, h/t (251,8x202,5) : **USD 132 000** – NEW YORK, 5 mai 1992 : *Les Jours de la semaine* 1979, h/t (56,2x203,2) : **USD 77 000** – NEW YORK, 18 nov. 1992 : *The study of Friction and Wear on mating surfaces* 1983, h/t (213x315) : **USD 71 500** – NEW YORK, 23-25 fév. 1993 : *Light (partie I)*, acryl./t. (157,5x350,5) : **USD 112 500** – FRANCFORT-SUR-LE-MAIN, 14 juin 1994 : *Deux verres* 1993, acryl./pap. (37,3x29) : **DEM 10 000** – NEW YORK, 15 nov. 1995 : *Métropolitain* 1961, h/pap./cart. (22,2x18,5) : **USD 31 050** – NEW YORK, 8 mai 1996 : *Sans titre* 1987, acryl. et h/t (152,7x152,4) : **USD 51 750** – NEW YORK, 9 nov. 1996 : *Hollywood* 1968, litho. coul. (31,8x103,7) : **USD 11 500** – LONDRES, 6 déc. 1996 : *PM 1988*, pigment sec et acryl./pap. (76,5x102,25) : **GBP 27 600** – NEW YORK, 21 nov. 1996 : *Rêve 1* 1987, acryl./pap. (43,5x117,5) : **USD 39 100** – NEW YORK, 20 nov. 1996 : *The funelling of you-know-what* 1985, acryl. et pigment sec/pap. (101,6x152,4) : **USD 18 400** – NEW YORK, 6 mai 1997 : *Sans titre (Fenêtre)* 1984, craies coul./pap. (58,4x102,2) : **USD 6 325** – NEW YORK, 8 mai 1997 : *Petite fille blanche* 1986, pigment/pap. (147,3x96,5) : **USD 70 700** – LONDRES, 27 juin 1997 : *These are brave days* 1989, pigment sec/pap. (101,5x152,5) : **GBP 13 800.**

RUSCHE Richard
Né le 17 mars 1851 à Diesdorf (près de Magdebourg). xixe siècle. Allemand.
Peintre d'animaux, de scènes de chasse, dessinateur.
Élève de Fritz Schaper. Il dessina des illustrations pour des livres de chasse.

RUSCHEL Hans ou **Rischel** ou **Rüschel**
Né vers 1576. Mort le 27 juillet 1628 à Breslau. xviie siècle. Allemand.
Peintre.
Élève de Peter Fichtenberger.

RUSCHER Alois
xixe siècle. Actif à Bizau dans la seconde moitié du xixe siècle. Autrichien.
Sculpteur.
Il sculpta en 1870 des statues pour les églises de Hinterreuthe, de Mittelberg et de Schnepfau.

RUSCHEWEYH Ferdinand
Né en 1785 à Neustrelitz. Mort le 21 décembre 1846 à Neustrelitz. xixe siècle. Allemand.

Dessinateur et graveur.
Il fit ses études à Berlin chez Daniel Berger et à Vienne. Il grava d'après Raphaël, Michel-Ange et Peter Cornelius.

RUSCHI Bernardina
Morte le 11 septembre 1649 à Lucques. xviie siècle. Italienne.
Peintre.
Elle était religieuse et travailla à partir de 1619 dans le couvent Saint-Georges de Lucques.

RUSCHI Francesco ou Rusca
Né vers 1600 à Rome. Mort en 1661 à Venise. xviie siècle. Italien.
Peintre de sujets mythologiques, compositions religieuses, dessinateur, graveur.
Il fut actif de 1643 à 1656.
Il subit l'influence de Pierre de Cortone et peignit surtout des sujets religieux.
Musées : Trévise (églises) – Trévise (Pina.) : Le Bannissement de Agar – Venise (églises) – Vicence (églises).
Ventes Publiques : New York, 17 juin 1982 : Hercule et Omphale, h/t (106x125) : USD 15 000 – Londres, 12 déc. 1990 : Vénus pleurant la mort d'Adonis, h/t (122x169,5) : GBP 27 500 – New York, 31 mai 1991 : La Crucifixion, h/t (153x103) : USD 18 700 – Rome, 9 déc. 1997 : Rébecca et Éléazar, h/t (113x160) : ITL 23 000 000.

RUSCHI Francesco Carlo. Voir RUSCA Carlo Francesco

RUSCHKE Egmont ou Théodor Egmont
Né le 5 août 1815 à Burg (près de Magdebourg). xixe siècle. Allemand.
Lithographe.
Il fut à Berlin l'élève de L. Veit, plus tard à Hambourg celui de Charles Fuchs.

RUSCHOF Heinrich
xviiie siècle. Actif à Cologne vers 1729. Allemand.
Peintre verrier.

RUSCIOLLI. Voir RUCHOLLE

RUSCONE Giovanni Antonio. Voir RUSCONI

RUSCONI Albertino et Giacomo. Voir RASCONI

RUSCONI Benedetto. Voir DIANA

RUSCONI Camillo
Né le 14 juillet 1658 à Milan. Mort le 8 décembre 1728 à Rome. xviie-xviiie siècles. Italien.
Sculpteur.
Élève de Volpini et de Giuseppe Rosnati à Milan. Il subit l'influence de Maratti. Il sculpta de nombreux tombeaux, des statues, des médaillons et des bas-reliefs dans diverses églises de Rome. On dit aussi qu'il aurait été élève du Bernin, qu'en tout cas il a imité avec évidence, notamment dans les sculptures funéraires des Paravicini, à San Francesco a Ripa de Rome ; ou encore dans le baroque dramatique exacerbé des quatre Apôtres de sa main, parmi les douze de Saint-Jean de Latran, qu'il exécuta entre 1708 et 1718. Un de ses ouvrages les plus importants est le Monument au pape Grégoire XIII, entièrement de marbre blanc, exécuté entre 1719 et 1725, à la Basilique Saint-Pierre.

RUSCONI Franz Karl
Né en 1693 à Lucerne. Mort le 23 avril 1748. xviiie siècle. Suisse.
Peintre d'armoiries amateur.
Le Musée municipal de Lucerne conserve des œuvres de cet artiste.

RUSCONI Giovanni Antonio ou Ruscone
Né vers 1520 dans le Tessin. Mort en 1587 à Venise. xvie siècle. Italien.
Peintre, architecte et ingénieur.
Il fut au service de la ville de Venise.

RUSCONI Giuseppe
Né le 9 novembre 1687 à Tremona (près de Côme). Mort en 1737 ou 1758 à Rome. xviiie siècle. Italien.
Sculpteur.
Élève et assistant de Camillo Rusconi. Il exécuta des sculptures pour Saint-Pierre et Saint-Jean de Latran, à Rome. Le Palais des Conservateurs de Rome conserve de lui le buste de Camillo Rusconi.

RUSCONI Pietro
xviiie siècle. Actif à Pérouse en 1790. Italien.
Stucateur.

RUSCONI Pietro Martire
Né à Sondrio. Mort en 1761 à Milan. xviiie siècle. Italien.
Paysagiste, dessinateur et écrivain.
Élève de P. Ronzoni.

RUSER Ernst
Né le 13 février 1869 à Bleckendorf. Mort le 14 août 1934 à Kohlgrun. xixe-xxe siècles. Allemand.
Peintre.
Il travailla à Erfurt et à Kapellendorf, près de Weimar.

RUSERUTI Filippo. Voir RUSUTI

RUSH J. A.
xxe siècle. Britannique.
Peintre de marines.
Ventes Publiques : Londres, 27 sep. 1946 : Bateaux au calme : GBP 54.

RUSH Olive
Né à Fairmount (Indiana). xxe siècle. Américain.
Peintre, peintre de compositions murales.
Il étudia à New York et Paris. Il fut membre du Club des aquarellistes de New York.

RUSH William
Né le 4 juillet 1756 à Philadelphie. Mort le 17 janvier 1833 à Philadelphie. xviiie-xixe siècles. Américain.
Sculpteur sur bois.
Élève d'E. Cutbush. Il sculpta des statues, une fontaine et un crucifix pour des églises et monuments publics de Philadelphie. Pièces très originales, quelques-unes des figures de proue qu'il exécuta au début de sa carrière sont conservées à l'Indépendance Hall et à la Naval Academy d'Annapolis.
Ventes Publiques : New York, 31 mai 1985 : Andrew Jackson, terre cuite peinte (H. 50,5) : USD 250 000.

RUSHBROKE
xviiie siècle. Britannique.
Dessinateur.
Le British Museum de Londres conserve de lui deux portraits de l'acteur David Garrick.

RUSHBURY Henry George
Né le 28 octobre 1889 à Harborne (près de Birmingham). xxe siècle. Britannique.
Peintre, dessinateur d'architectures, paysages urbains, aquarelliste, dessinateur, graveur, illustrateur.
Il fut élève de R. M. Catterson-Smith. Élu associé de la Royal Academy en 1927. Il gravait à l'eau-forte.
Musées : Birmingham – Liverpool – Londres.
Ventes Publiques : Londres, 13 avr. 1928 : L'orangerie à Versailles, dess. : GBP 1 – Londres, 17 déc. 1930 : Florence et ses palais, dess. : GBP 22 – Londres, 20 mars 1936 : The front at Brighton, pl. et pierres de coul. : GBP 16 – Londres, 11 déc. 1936 : Vue d'Édimbourg, dess. : GBP 16 – Glasgow, 7 fév. 1989 : Sanctuaire, aquar. (19x55) : GBP 1 430.

RUSHTON David
Né en 1950. xxe siècle. Britannique.
Artiste. Conceptuel. Groupe Art & Language.
Sur les activités communes du groupe, voir la notice Art & Language.

RUSHTON William C.
Né vers 1875. Mort en 1921. xixe-xxe siècles. Britannique.
Peintre de paysages.
Musées : Bradford.
Ventes Publiques : Glasgow, 16 avr. 1996 : Le rivage à Cramond, h/t (31x46) : GBP 747.

RUSIECKI Boleslav Michal
Né le 23 novembre 1824. Mort le 31 janvier 1913 à Vilno. xixe-xxe siècles. Polonais.
Peintre.
Fils de Kanuty Rusiecki et élève à l'Académie de Saint-Pétersbourg de Brüloff et de Bruni. Il exécuta des peintures religieuses pour la cathédrale de Vilno et les églises de Grodno et de Trzcianny.

RUSIECKI Kanuty
Né en 1801 en Lithuanie. Mort le 21 août 1860 à Vilno. xixe siècle. Polonais.

Peintre.

Il commença ses études en 1821 à Paris avec Lethière, puis travailla à Rome avec Camuccini. Ce peintre, l'un des fondateurs de l'école moderne de son pays, figurait avec une toile : *Jeune Italien*, à l'Exposition des Artistes Polonais ouverte, en 1921, au Salon de la Société Nationale des Beaux-Arts. Le Musée de Cracovie conserve de lui *Portrait de femme d'artiste*, le Musée Lubomirski de Lemberg, *L'église Sainte-Anne de Vilno en hiver*, et le Musée National de Varsovie, *La montagne des trois croix près de Vilno*.

RUSIECKI Ludomir
XIXᵉ siècle. Polonais.
Peintre.
Le Musée National de Varsovie conserve de cet artiste *Deux cavaliers polonais en costume du XVIIᵉ siècle*.

RUSIÑOL Y PRATS Santiago
Né le 25 février 1861 à Barcelone (Catalogne). Mort le 13 juin 1931 à Aranjuez (Castille-La Manche). XIXᵉ-XXᵉ siècles. Actif en France. Espagnol.
Peintre de scènes de genre, portraits, paysages, paysages urbains, intérieurs, aquarelliste, dessinateur, écrivain.
Il fut élève à Barcelone de Tomas Moragas. Santiago Rusiñol séjourna longuement à Paris, d'où il tenait ses amis restés en Espagne au courant de l'évolution de la peinture. Il commença par travailler à l'Académie Gervex. En 1887, il s'installe à Montmartre, se liant aux peintres espagnols Miguel Utrillo, Ramon Casas et Zuloaga. Il eut comme professeurs-correcteurs Eugène Carrière et Puvis de Chavannes à l'Académie de la Palette. Il fréquenta les milieux artistiques et littéraires de l'époque : Daudet, Toulet, Curnonsky, Erik Satie. Il fut de retour définitivement à Barcelone en 1894. Santiago Rusiñol fut l'un des plus importants paysagistes de son époque en Catalogne. Il fut l'un des fondateurs des *Quatre Gats*, le rendez-vous de l'avant-garde artistique barcelonaise comptant bientôt Picasso et Nonell. Il put acheter deux tableaux du Gréco, notamment une *Madeleine*, qu'il donna au Musée Catalan de Barcelone, où ils furent portés en grande pompe, ce qui constitua un des événements marquants de la vie artistique et intellectuelle de la capitale catalane, dans les dernières années du XIXᵉ siècle. Sa résidence de Sitgès, la « Cau Ferrat », décorée, peut-être se devint un lieu de « fêtes modernistes ». Elle fut ensuite transformée en Musée dédié à son œuvre et géré par le Musée d'Art Moderne de Barcelone.
Il commença à exposer en 1878 à Gérone. Il figura à plusieurs reprises au Salon Parés à Barcelone, au Salon des Artistes Français de Paris, ainsi qu'à des manifestations à Rome, Venise, Buenos Aires, Chicago. Il obtint diverses récompenses, dont une médaille d'honneur en 1904, une première médaille en 1908, une autre en 1912. Il fut nommé chevalier de la Légion d'honneur par le gouvernement français.
Ses premières œuvres réalistes et intimistes furent influencées par Whistler, l'impressionnisme et l'estampe japonaise. Il orienta ensuite sa peinture vers un symbolisme mystique discret. Sa poétique fut ensuite influencée par l'esthétique des jardins, publiant notamment en 1900 *Les Jardins abandonnés* ; thème que l'on retrouve dans ses nombreuses toiles, période de son œuvre la plus appréciée, telles que *Sentier dans un parc, Jardin fleuri, Amandiers en fleurs, Muraille verte*, puisant son inspiration à Aranjuez, Majorque, Horta, à l'Alhambra... Il peignit souvent à Sitgès entouré de jeunes peintres. Avec Ramon Casas, il introduisit dans la peinture espagnole les influences les plus diverses des mouvements picturaux qui se manifestaient dans les pays de l'Europe occidentale, préraphaélisme venu d'Angleterre, symbolisme du Maeterlinck de *Pelléas*, les prémisses de l'expressionnisme venu de Scandinavie, le dandysme d'un Whistler, post-romantisme cosmique d'Allemagne, mais surtout une mode ambiguë du misérabilisme, de la déchéance, nourrie de Forain, Steinlen et Toulouse-Lautrec, que l'on peut voir dans *Au café, Portrait de Clarasso*. Tous ces courants modernistes finiront par converger dans les œuvres de l'architecte Gaudi ou du précurseur de Picasso, Nonell et Monturiol. Il eut une importante activité d'écrivain, et d'auteur dramatique, de poète et de critique d'art. Parmi ses œuvres théâtrales, on cite : *Le prestidigitateur, La première carte, Féministe...*

S. Rusiñol

BIBLIOGR. : Jacques Lassaigne : *La Peinture espagnole, de Vélasquez à Picasso*, Skira, Genève, 1952 – Gérald Schurr, in : *Les Petits Maîtres de la peinture 1820 – 1920* tome VI, Les Éditions de l'Amateur, Paris, 1985 – in : *Dictionnaire de la peinture espagnole et portugaise*, coll. Essentiels, Larousse, Paris, 1989 – in : *Cien Años de pintura en España y Portugal, 1830-1930* t. IX, Antiqvaria, Madrid, 1992.
MUSÉES : BARCELONE (Mus. d'Art Mod.) : *Utrillo devant le Moulin de la Galette* – CASTRES (Mus. Goya) : *Cour d'orangers 1904* – MONTPELLIER (Mus. Fabre) : *Jardins de Majorque* – PARIS (Mus. d'Orsay) – SITGÈS (Mus. du Cau Ferrat) : *Mystique – Angélus – Nuit de veille*.
VENTES PUBLIQUES : PARIS, 1ᵉʳ juil. 1943 : *Les Cyprès dorés* : FRF 11 500 ; *La vallée Soller* : FRF 16 500 – PARIS, 4 déc. 1944 : *L'escalier du jardin à Barcelone* : FRF 9 200 – MADRID, 13 déc. 1973 : *Le Patio aux colonnes blanches* : ESP 460 000 – BARCELONE, 21 juin 1979 : *Paysage montagneux*, h/t (127x91) : ESP 450 000 – BARCELONE, 6 mai 1981 : *Jardin*, h/t (150x120) : ESP 700 000 – BARCELONE, 19 déc. 1984 : *En la fuente*, h/t (98x157) : ESP 2 300 000 – MADRID, 19 déc. 1985 : *Jardines de Aranjuez*, h/t (116x147) : ESP 3 500 000 – BARCELONE, 18 déc. 1986 : *Jardin*, h/t (103x123) : ESP 40 000 000 – BARCELONE, 17 juin 1987 : *Jardin fleuri*, h/t (83x104) : ESP 7 200 000 – NEW YORK, 24 oct. 1989 : *Le marché de Valence*, h/t (81x101) : USD 352 000.

RUSIOLO Mercurio
Né au XVIᵉ siècle à San Ginesio. XVIᵉ siècle. Italien.
Peintre.
Élève de Domenico Malpiedi.

RUSKIEWICZ August
Né en 1826 à Varsovie. XIXᵉ siècle. Polonais.
Paysagiste.
Il fit ses études à l'École d'Art de Varsovie. Le Musée National de cette ville conserve de lui deux dessins.

RUSKIEWICZ Franciszek
Né le 2 avril 1819 à Varsovie. Mort le 18 avril 1883 à Varsovie. XIXᵉ siècle. Polonais.
Paysagiste.
Frère d'August Ruskiewicz. Le Musée National de Varsovie possède des peintures de cet artiste.

RUSKIN John
Né le 8 février 1819 à Londres. Mort le 20 janvier 1900 à Brant-Wood. XIXᵉ siècle. Britannique.
Peintre d'architectures, aquarelliste, dessinateur, historien de l'art, esthéticien.
Il appartenait à une famille écossaise. Dès son jeune âge, il montra un goût déterminé pour les questions artistiques, en même temps que s'affirmaient de sérieuses qualités de dessinateur. Ruskin eut sur l'art anglais une grande influence. Son admiration pour Turner se traduisit dans son ouvrage *Modern Painters* qui parut en cinq volumes, de 1843 à 1860. Ruskin n'eut pas moins d'influence lors du mouvement préraphaélite ; il soutint ardemment Rossetti, Burnes Jones, Madox, Browne, Holman. Il publia encore *The seven lamp of architecture* (1849) ; *The Stones of Venise*, 3 volumes (1851-1853). Ces ouvrages, les plus importants de l'écrivain, sont illustrés de remarquables reproductions d'après les dessins de Ruskin. Il publia de nombreux articles. Il commença à Édimbourg des lectures publiques en 1853-1854. En 1869, il fut nommé professeur d'art à l'Université d'Oxford.

J. Ruskin

MUSÉES : BIRMINGHAM : *Cascade de la Folie, Chamonix* – Folkestone – *Vieilles maisons sur l'île du Rhône, Genève* – *Lauffenbourg sur le Rhin* – *Tour de l'église de Cormayeur* – *Scène au bord de la mer, à Dunbar* – *Environs de Florence* – *Marchand de charbon, à Croydon* – *Primevères* – *Pics des Alpes, la Jungfrau, etc.* – *Ponts de Coblence* – *Chapelle de Sainte-Glenorchy, Edimbourg* – *Village italien* – *Arcs et chapiteaux* – *Aiguilles de Chamonix* – *Dumbarton* – LONDRES (Victoria and Albert Mus.) : *Aquarelle*.
VENTES PUBLIQUES : LONDRES, 7 juil. 1922 : *Tours du château de Thun*, dess. : GBP 16 ; *Les remparts de Lucerne*, dess. : GBP 27 ; *Pins des Alpes*, dess. : GBP 17 – LONDRES, 20 mai 1931 : *Le grand canal à Venise*, pierre noire : GBP 52 ; *La cathédrale de Lucca*,

aquar. : **GBP 36** – Londres, 20 mai 1931 : *Palais vénitien*, aquar. ; *La passe de Killicrankie*, aquar., les deux : **GBP 52** – Londres, 21 nov. 1945 : *Chaumières à Trontbeck*, dess. : **GBP 24** – Londres, 10 jan. 1947 : *Scènes de la vie du Christ*, dess. : **GBP 39** – Londres, 11 juil. 1972 : *Vieille maison à Fribourg*, aquar. : **GNS 750** – Londres, 8 juin 1976 : *La Tamise vue de Richmond, en hiver*, cr., encre noire, aquar. et reh. de blanc/pap. (27x37,5) : **GBP 2 800** – Londres, 28 févr 1979 : *Neuchatel*, cr. et lav. de coul. (12,7x17,8) : **GBP 500** – Londres, 18 mars 1980 : *La mer au crépuscule*, aquar. et cr. reh. de blanc (23,8x31,5) : **GBP 4 000** – Londres, 17 nov. 1981 : *Schaffhausen*, aquar. et cr. avec reh. de blanc (23,8x46,8) : **GBP 1 500** – Londres, 16 nov. 1982 : *Vue de Rome* 1852 ou 1882, cr. et lav. (31x45) : **GBP 4 500** – Londres, 30 mars 1983 : *Amboise* 1841, aquar./traits cr. (44x28,5) : **GBP 18 000** – Londres, 15 mars 1984 : *The rocky bank of a river*, lav. de gris, cr. et pl. (32,5x47) : **GBP 16 000** – Londres, 14 mars 1985 : *Vue d'un canal à Venise*, cr. (13,5x21,5) : **GBP 1 100** – Londres, 14 mars 1985 : *La Tamise depuis Richmond Hill*, aquar./trait de cr. et pl. et touches de blanc/pap. gris (26x36,5) : **GBP 19 000** – Londres, 8 juil. 1986 : *Études du pont de Coblence*, pl., deux dess. dont l'un reh. de blanc (11x17,8) : **GBP 1 100** – Londres, 24 mars 1987 : *The Spanish steps, Rome*, aquar. et cr. (20,6x12,3) : **GBP 3 000** – Londres, 25 jan. 1989 : *Richmond dans le Yorkshire*, cr. (18x23,5) : **GBP 495** – Londres, 30 jan. 1991 : *Konigsfeld en Forêt Noire en Allemagne*, cr. (13,5x21,5) : **GBP 396** – Londres, 9 avr. 1992 : *Val Anzasca en Italie*, encre et aquar./pap. brun (16x22,5) : **GBP 7 920** – New York, 12 oct. 1993 : *Vue de Neuchâtel en Suisse*, aquar. et cr./ pap. (12,7x17,5) : **USD 4 370.**

RUSLI
Né en 1922 à Medan (Sumatra). xxᵉ siècle. Indonésien.
Peintre d'architectures, paysages.
Il vit et travaille à Yogyakarta. De 1945 à 1949 il fut professeur à l'Institut Taman Siswa. En 1951, il fut nommé maitre de conférences à l'Académie des Beaux-Arts de Yogyakarta. Il fut élu en 1970 à l'Académie de Jakarta.
Il exposa à la deuxième Biennale de sao Paolo en 1953. Une exposition personnelle eut lieu au Palais Brancaccio de Rome de 1954 à 1956.
Ventes Publiques : Singapour, 5 oct. 1996 : *Temple* 1966, h/t (89x114) : **SGD 11 500** – Singapour, 29 mars 1997 : *Intérieur de temple* 1965, h/t (90x108) : **SGD 25 300.**

RUSNATI Giuseppe ou Rosnati
Mort en 1713 à Milan. xviiᵉ-xviiiᵉ siècles. Italien.
Sculpteur.
Élève d'Antonio Albertino et d'E. Ferrati à Rome. Il travailla à la cathédrale de Milan à partir de 1677 ainsi que dans la Chartreuse de Pavie.

RUSOVA Zdenka
Née le 21 juillet 1939 à Prague. xxᵉ siècle. Tchécoslovaque.
Graveur.
De 1958 à 1964, elle fut élève de l'École Supérieure des Arts Appliquée de Prague. Elle vit et travaille à Prague.
Elle participe à des expositions de groupe, parmi lesquelles : *14 graveurs de Prague* à Essen au Musée Folkwang en 1966 ; *Jeunes graveurs tchèques* à Heidelberg en 1966 ; etc. Elle montre ses œuvres dans des expositions personnelles, dont en 1966 à Prague.
Elle allie une simplification synthétique de la forme à un humour pop.

RUSPAGIARI Alfonso
Né en 1512 à Reggio Emilia. Mort en 1576 à Reggio Emilia. xviᵉ siècle. Italien.
Sculpteur-modeleur de cire, médailleur.
On cite de lui des médailles représentant des personnalités de son époque et le portrait de l'artiste.

RUSPI Ercole
xixᵉ siècle. Actif à Rome. Italien.
Peintre.
Il peignit pour quelques églises de Rome. On cite de lui vingt-quatre portraits de papes en médaillons.

RUSPOLI Francesco
Né le 11 décembre 1958. xxᵉ siècle. Actif aussi en Angleterre. Français.
Peintre.
Il participe à de nombreuses manifestations collectives régionales, dont il reçoit diverses distinctions et médailles. À Paris, il

participe aux Salons des Artistes Indépendants en 1984, 1985, des Artistes Français en 1985, d'Automne en 1986. Il expose aussi individuellement à Deauville, Paris, et en Angleterre.
Artiste autodidacte, sa peinture a été, à ses débuts, influencée par le surréalisme, avant de travailler de manière plus personnelle le langage du corps.

RUSPOLI Ilarione
xviᵉ siècle. Actif à Florence. Italien.
Sculpteur.
Élève de Vincenzo de Rossi. Il était à Rome en 1586.

RUSS Clementine
Née vers 1810 à Vienne. Morte en 1850 à Vienne. xixᵉ siècle. Autrichienne.
Peintre.
Fille de Karl Russ. Elle peignit des tableaux d'autel pour les églises d'Atzgersdorf et de Zlin (Moravie).

RUSS Franciscus
Né vers 1707 à Lidicz en Bohême. Mort le 16 mai 1749 à Prague. xviiiᵉ siècle. Autrichien.
Peintre.

RUSS Franz I
Mort après 1888. xixᵉ siècle. Autrichien.
Peintre.
Père de Franz II Russ. Il fut actif à Vienne.

RUSS Franz II
Né le 27 mars 1844 à Vienne. Mort le 22 novembre 1906 à Vienne. xixᵉ siècle. Autrichien.
Peintre de genre, portraits, architectures, aquarelliste.
Élève de l'Académie de Vienne et de Christian Ruben. Il passa quelques années à Paris et se fixa à Vienne.
Musées : Lemberg (Mus. Lubomirski) : *Portrait d'une dame* – Saint-Gall : *Démasqué* – Vienne : *Le vieux théâtre de Vienne*, aquar.
Ventes Publiques : Lucerne, 25 nov. 1972 : *Jeune fille assise* : **CHF 4 600** – Vienne, 22 mai 1973 : *Portrait de l'impératrice Élisabeth d'Autriche* : **ATS 55 000** – Vienne, 22 juin 1976 : *Portrait d'une aristocrate* 1857, h/t (85x69) : **ATS 45 000** – Vienne, 26 mai 1982 : *Joie maternelle*, h/t (79x63) : **AST 50 000** – Vienne, 20 mars 1985 : *Portrait d'une Orientale* 1868, h/t (100x74) : **ATS 90 000** – Cologne, 20 oct. 1989 : *Portrait d'hommes attablés*, h/t (94x79) : **DEM 2 200.**

RUSS Henning. Voir REUSS

RUSS Ignaz I
xviiiᵉ siècle. Actif à Trautenau dans la seconde moitié du xviiiᵉ siècle. Autrichien.
Peintre.
Père d'Ignaz II Russ.

RUSS Ignaz II
Né en 1766 à Trautenau. Mort le 23 décembre 1849 à Trautenau. xviiiᵉ-xixᵉ siècles. Autrichien.
Peintre.
Fils et élève d'Ignaz I Russ. Il a peint le tableau d'autel de l'église de Trautenau en 1825.

RUSS Jacob ou Ruess ou Ruoss, et aussi, par erreur, Rüsch ou Rufer
Né vers 1455. Mort vers 1525. xvᵉ-xviᵉ siècles. Allemand.
Sculpteur.
Il appartient à l'École du Lac de Constance et travailla à Ravensburg, à Uberlingen et en Suisse.

RUSS Johan. Voir ROST

RUSS Karl
Né le 11 août 1779 à Vienne. Mort le 19 septembre 1843 à Vienne. xixᵉ siècle. Autrichien.
Peintre d'histoire, compositions mythologiques, portraits, graveur, lithographe.
Il est le père de Clémentine et de Leander Russ. Il fut élève de Kapp, de Schmutzer et de Maurer. En 1800, il fut attaché à la conservation de la Galerie du Belvédère de Vienne. C'est Adam von Bartsch qui l'initia à la gravure. Il exposa trente-sept tableaux à l'Académie des Beaux-Arts de Vienne, en 1822.
Il exécuta notamment une série de tableaux relatifs à la famille de Habsbourg. On cite encore de lui : *Hécube sur le rivage auprès des cadavres de ses enfants* – *Rencontre de Rudolf von Habsburg avec le prêtre*.

K R 1/0/ BS

BIBLIOGR. : In : *Diction. de la peint. allemande et d'Europe centrale*, coll. Essentiels, Larousse, Paris, 1990.
MUSÉES : VIENNE (Osterreichische Gal.) : *Autoportrait.*
VENTES PUBLIQUES : VIENNE, 6 juin 1972 : *Fiançailles princières à Passau* : ATS 40 000 – VIENNE, 17 mars 1981 : *Rudolf von Habsburg aux portes de Vienne*, h/t (95x126) : ATS 50 000 – VIENNE, 29-30 oct. 1996 : *La Légende d'Agnesbründel 1820*, h/t (53x60) : ATS 207 000.

RUSS Leander
Né le 25 novembre 1809 à Vienne. Mort le 8 mars 1864 à Kaltenleutgeben. XIXᵉ siècle. Autrichien.
Peintre d'histoire, dessinateur et lithographe.
Élève de son père Karl Russ et de l'Académie de Vienne. Il travailla à Munich, en Italie et en Égypte, et peignit surtout des sujets de batailles à l'aquarelle et à l'encre de Chine. Le Musée de Vienne conserve de lui *L'attaque des Turcs au Lowelbastei* (1683), ainsi que de nombreux dessins.

RUSS Robert
Né le 7 mars 1847 à Vienne. Mort le 16 mars 1922 à Vienne. XIXᵉ-XXᵉ siècles. Autrichien.
Peintre de paysages animés, paysages urbains, architectures, aquarelliste.
Il fut le frère de Franz Russ. Il fut élève de A. Zimmermann à l'Académie de Vienne. Il s'établit dans cette ville.
MUSÉES : BRUNN : *Le parc de la Villa Borghèse à Rome* – GRAZ : *Forge* – PRAGUE (Rudolphinum) : *Après l'orage – Moulin en Tyrol du Sud* – STUTTGART : *Place du marché à Friesach* – VIENNE : *Cour du château des prisons à Burgos – Partie du château d'Heidelberg – Une aquarelle* – VIENNE (Gal. de l'Acad.) : *Motif de Mals en Tyrol – Motif d'Eisenerz* – VIENNE (Gal. du XIXᵉ siècle) : *Début du printemps dans la forêt de Penzing* – VIENNE (Gal. Liechtenstein) : *La côte près de Gargano – Les arcades de Meran – Klausen sur la route du Brenner.*
VENTES PUBLIQUES : PARIS, 14 mai 1881 : *Vue de Klausen (Tyrol)* : FRF 1 680 – VIENNE, 17 nov. 1949 : *Paysage tyrolien 1893* : ATS 3 500 – PARIS, 18 oct. 1950 : *Marine* : FRF 900 – VIENNE, 17 sep. 1963 : *Paysage à Meran* : ATS 90 000 – VIENNE, 1ᵉʳ et 4 déc. 1964 : *Paysage du Tessin au printemps* : ATS 140 000 – VIENNE, 22 sep. 1970 : *La rue du village* : ATS 55 000 – VIENNE, 6 juin 1972 : *Vue de Weiszenkirchen*, aquar. : ATS 28 000 – VIENNE, 4 déc. 1973 : *Paysage d'été* : ATS 100 000 – VIENNE, 12 mars 1974 : *Intérieur d'église* : ATS 200 000 – VIENNE, 30 nov. 1976 : *Printemps 1918*, h/t (181x137) : ATS 70 000 – VIENNE, 19 sep. 1978 : *Scène champêtre 1871*, h/t (60,5x84) : ATS 160 000 – LONDRES, 18 jan. 1980 : *Torrent alpestre 1891*, h/t (176,5x160) : GBP 3 000 – VIENNE, 17 mars 1982 : *La charrette de Friesach*, h/pan. (52x39) : ATS 220 000 – VIENNE, 18 mai 1983 : *Le Moulin à eau*, techn. mixte/pap. (110x140) : ATS 28 000 – VIENNE, 22 juin 1983 : *Un vieux pont, Tivoli*, h/t (110,5x140,5) : ATS 160 000 – COLOGNE, 25 oct. 1985 : *Markplatz von Friesach in Kärnten 1890*, h/t (100x75) : DEM 50 000 – VIENNE, 20 mars 1986 : *Une route de campagne*, aquar. (29x29) : ATS 38 000 – LONDRES, 8 oct. 1986 : *Une promenade boisée dans une ville d'Italie 1896*, h/t (133x72,5) : GBP 26 000 – VIENNE, 18 mars 1987 : *Le moulin au bord de la rivière*, h/t (105x135) : ATS 600 000 – PARIS, 7 mars 1989 : *Vue du château noir, près du Riga sur le lac de Garde 1894*, h/t (168x113) : FRF 400 000 – LONDRES, 22 nov. 1989 : *Un jardin*, h/pan. (17x25) : GBP 16 500 – NEW YORK, 28 fév. 1990 : *Paysage d'Italie du nord 1894*, h/t (164x111) : USD 68 750 – LONDRES, 30 mars 1990 : *Torrent près d'un village*, fus. et gche (29,8x42) : GBP 2 750 – MUNICH, 22 juin 1993 : *Église gothique avec un calvaire de fer dans le jardin 1870*, h/t (119,5x90) : DEM 63 250 – NEW YORK, 16 fév. 1994 : *Vue de Capri*, aquar. et gche/pap. (72,4x91,4) : USD 17 250 – MUNICH, 25 juin 1996 : *Chemin forestier ensoleillé*, aquar./pap./cart. (39x28) : DEM 9 000.

RUSSAC-CLAIREFOND Lucienne
Née le 13 juillet 1909 à Fumel (Lot-et-Garonne). XXᵉ siècle. Française.
Peintre de paysages, paysages urbains, cartons de tapisseries.
Elle fut élève de Etcheverry et Michel Paul Dupuy. Femme du peintre Jean Clairefond.
Elle devint sociétaire du Salon des Artistes Français à Paris, figura également au Salon des Artistes Indépendants, des Paysagistes Français, des Femmes Peintres. Elle exposa en 1937 à l'Exposition universelle de Paris des cartons de tapisseries.
Elle abandonna sa première manière, au couteau, de peintures de Paris, sombres et vigoureuses, pour le pinceau et la lumière de son Midi natal.

RUSSAGNOTI Carlo Antonio. Voir BUFFAGNOTI

RUSSANGE Nicolas I de
Mort en 1511. XVᵉ-XVIᵉ siècles. Actif à Paris. Français.
Médailleur.
Il travailla à Paris dès 1469.

RUSSANGE Nicolas II de
XVIᵉ siècle. Actif à Paris de 1545 à 1561. Français.
Médailleur.
Il fut également orfèvre.

RUSSCHOLLE. Voir RUCHOLLE

RUSSE Paul ou Rosier
XVIIIᵉ siècle. Actif à Vienne dans la seconde moitié du XVIIIᵉ siècle. Autrichien.
Peintre.
Il a peint de 1750 à 1760 cinq tableaux d'autel pour l'église de Battelau près d'Iglau.

RUSSEL. Voir aussi RUSSELL

RUSSEL Antony ou Rousseau ou Roussel
Né vers 1663. Mort en juillet 1743 à Londres. XVIIᵉ-XVIIIᵉ siècles. Britannique.
Portraitiste.
Fils de Theodore Russel ; peut-être élève de Riley. J. Smith et Vertue gravèrent d'après lui.
VENTES PUBLIQUES : LONDRES, 7 juil. 1967 : *Portrait du roi Charles II* : GNS 750.

RUSSEL Claudius
Né vers 1606 à Bruxelles. Mort le 18 août 1629 à Rome. XVIIᵉ siècle. Éc. flamande.
Peintre.

RÜSSEL Franz
Né le 10 juin 1817 à Mayence. Mort le 15 novembre 1888 à Mayence. XIXᵉ siècle. Allemand.
Dessinateur et lithographe.
Il grava des scènes de l'histoire locale de Mayence et des vignettes.

RUSSEL James John
Né à Limerick. Mort en octobre 1827 à Limerick. XIXᵉ siècle. Irlandais.
Portraitiste.
Il exposa à Dublin à partir de 1804 et à Londres de 1818 à 1823.

RUSSEL Morgan. Voir RUSSELL

RUSSEL Theodore ou Rousseel ou Roussel
Né en 1614 à Londres. Mort en 1689. XVIIᵉ siècle. Éc. flamande.
Peintre de portraits et copiste.
Fils de Nicolas Roussel et père d'Antony Russel. Élève de son oncle Cornelius Jansen et de Anton Van Dyck, qu'il accompagna en Angleterre. Il exécuta de nombreuses copies des portraits de son illustre maître et d'autres peintres estimés. Il peignit aussi des œuvres originales et eut pour protecteur lord Essex et lord Holland. On cite de lui plusieurs portraits à l'abbaye de Woburn, au palais d'Holyrood, *Charles II et Jacques II* ; à Hampton Court, une copie de *Tomyris recevant la tête de Cyrus*, d'après Rubens et à la National Portrait Gallery à Londres, le portrait de *Sir John Suckling*, d'après Van Dyck.
VENTES PUBLIQUES : LONDRES, 14 nov 1979 : *Mortimer Menpes, Esquire*, h/t (121x62) : GBP 10 000 – LONDRES, 3 fév. 1993 : *Portrait de Henry Rich, comte de Holland*, h/t (39,5x31,5) : GBP 1 840 – LONDRES, 12 avr. 1995 : *Portrait d'une lady, en buste, vêtue d'une robe bleue*, h/t (70,5x58) : GBP 5 290 – LONDRES, 13 nov. 1996 : *Portrait d'une lady*, h/pan. (39,5x31,5) : GBP 2 875.

RUSSEL Walter Westley. Voir RUSSELL

RUSSEL William George
Né le 6 février 1860 à Chatam. XIXᵉ-XXᵉ siècles. Américain.
Peintre de paysages, marines, aquarelliste.
Il se fixa à Atlantic City.

RUSSELL. Voir aussi RUSSEL

RUSSELL Ann, plus tard Mme Jowett
Née en 1781 à Londres. Morte en 1851. XIXᵉ siècle. Britannique.

Peintre de genre, portraits, pastelliste.
Fille de John Russell et sœur de William Russell. Elle subit l'influence de Rosalba Carriera.
VENTES PUBLIQUES : LONDRES, 25 jan. 1988 : *Fillette tenant une grappe de raisin* 1811, past. (46x32) : **GBP 1 045.**

RUSSELL Charles
Né le 4 février 1852 à Dumbarton. Mort le 12 décembre 1910 à Black Rock. XIXᵉ-XXᵉ siècles. Irlandais.
Peintre de genre, portraits, paysages.
Il travailla à Dublin à partir de 1874.
VENTES PUBLIQUES : NEW YORK, 16 oct. 1974 : *Calling the horses*, aquar. et gche : **USD 5 000** – SLANE CASTLE (Irlande), 20 nov. 1978 : *Repose* 1909, h/t (90x68) : **GBP 900** – NEW YORK, 17 fév. 1994 : *Une pause tranquille* 1889, h/t (76,2x63,5) : **USD 1 725.**

RUSSELL Charles Marion
Né le 19 mars 1864 à Saint-Louis (Missouri). Mort le 24 octobre 1926 à Great Falls (Indiana). XIXᵉ-XXᵉ siècles. Américain.
Peintre de figures, paysages animés, sculpteur de groupes, animaux, peintre à la gouache, aquarelliste, illustrateur.
Dès 1880, il partit pour le Montana, y vécut d'abord avec un trappeur, puis se fit employer comme cow-boy durant plus de dix ans, ne perdant jamais une occasion de croquer sur le vif ou de dessiner. Il vécut même six mois dans une tribu indienne. Il s'établit en 1897 à Great Falls.
Il a figuré à l'exposition *À la découverte de l'Ouest américain* au Salon d'Automne à Paris en 1987.
L'une de ses premières peintures, *Pris sur le fait*, fut aussi sa première illustration, publiée en 1888, dans le *Harper's Weekly*. Observateur pénétrant, doublé d'un conteur de talent, il n'est apprécié qu'après 1905, ce qui ne l'avait pas empêché de se consacrer entièrement à la peinture à partir de 1892. Ses œuvres, toutes tournées vers l'Ouest de sa jeunesse, parurent également dans les magazines *Mc Clure's* et *Leslie's*. En 1911, le Montana lui commanda une peinture murale pour sa Chambre des Représentants : *Lewis et Clark rencontrent les Indiens Flathead à Ross'Hole*. Autodidacte, Russel est doué d'une adresse naturelle que complète un sens de la composition et de la mise en place des fonds et des paysages, autant de qualités au service du mouvement des sujets. Il est l'auteur et l'illustrateur de : *Studies of Western Life ; Rawhide Rawlins Stories ; Back-Trailing on the old Frontiers ; More Rawhides ; Trails Plowed Under* et *Good Medicine*. Il a illustré, entre autres ouvrages : *How the Buffalo lost his Crown* de J. H. Beacom (1898) ; avec Remington *Virginian* (1911) de Wister ; *Indian Why Stories* (1915) de Linderman. Charles Marion Russel sculpta également.

C·M Russell ·1919·

BIBLIOGR. : Lanning Aldrich : *Charles Russel et l'Art « Western »*, Édition du Chêne, Paris, 1975 - in : *Dictionnaire des illustrateurs 1800-1914*, Ides et Calendes, Neuchâtel, 1989.
VENTES PUBLIQUES : NEW YORK, 12 déc. 1956 : *L'Antilope pourchassée*, aquar. : **USD 1 700** – NEW YORK, 17 nov. 1966 : *Cowboy menaçant un jeune Chinois de son revolver*, bronze patiné : **USD 5 000** – LONDRES, 6 déc. 1967 : *L'Embuscade* : **GBP 14 400** – LONDRES, 2 juil. 1968 : *Indiens à cheval faisant feu sur un muletier*, aquar. : **GNS 11 000** – NEW YORK, 19 mars 1969 : *Indien à cheval*, bronze : **USD 32 000** – NEW YORK, 29 jan. 1970 : *Le Cowboy*, grisaille : **USD 20 000** – NEW YORK, 27 oct. 1971 : *La Mort du joueur* : **USD 100 000** – NEW YORK, 19 oct. 1972 : *Indiens à cheval*, aquar. et gche : **USD 45 000** – LOS ANGELES, 22 mai 1973 : *Douglas Fairbanks en d'Artagnan*, bronze : **USD 3 000** – NEW YORK, 4 mars 1974 : *Will Rogers*, bronze : **USD 8 000** – NEW YORK, 16 oct. 1974 : *La Piste* : **USD 60 000** – LOS ANGELES, 9 juin 1976 : *Indien sur un cheval blanc tirant un buffle*, aquar. (23,5x37) : **USD 22 000** ; *Where the best of riders quit*, bronze, patine brune (H. 36) : **USD 8 500** – NEW YORK, 27 oct. 1977 : *Montana cowboy*, aquar. (56x38) : **USD 21 000** – LONDRES, 27 sep. 1978 : *Sa première chasse*, aquar. et cr. reh. de gche (46,5x56,5) : **GBP 30 000** – NEW YORK, 27 oct. 1978 : *The weaver*, bronze, patine brune (H. 37) : **USD 23 000** – NEW YORK, 25 oct 1979 : *Crees coming in to trade* 1896, aquar. (50,2x71,8) : **USD 155 000** – NEW YORK, 25 oct 1979 : *the Judith Basin round up* 1889, h/t (76,2x122) : **USD 185 000** – LOS ANGELES, 18 juin 1979 : *Smoking to the spirit of the buffalo* 1914, bronze

(11,4x21) : **USD 5 000** – NEW YORK, 17 oct. 1980 : *Saddling up*, pl. (17,1x24,1) : **USD 6 500** – LOS ANGELES, 9 fév. 1982 : *Utica roundup camp*, pl. et lav. (10x17,5) : **USD 5 500** – NEW YORK, 23 avr. 1982 : *Indian war party* 1903, aquar./cart. (20,4x50,7) : **USD 125 000** – ZURICH, 13 mai 1982 : *Sleeping thunder*, bronze patine foncée (H. 23) : **CHF 4 000** – NEW YORK, 6 déc. 1984 : *Start of roundup* 1898, aquar. (36,8x52,1) : **USD 140 000** – NEW YORK, 7 déc. 1984 : *The Indians slid from their ponies and commenced stripping themselves*, pl. pinceau et encre noire et gche/pap. (43x58) : **USD 30 000** – NEW YORK, 1ᵉʳ juin 1984 : *Squaws moving camp*, h/cart. mar./cart. (30,8x47) : **USD 110 000** – NEW YORK, 5 déc. 1985 : *The buffalo hunt* 1900, aquar. et gche/pap. (12,7x16) : **USD 35 000** – NEW YORK, 4 déc. 1986 : *Buffalo hunter*, lav. d'encre/pap., en grisaille (11,4x17,8) : **USD 20 000** – NEW YORK, 28 mai 1987 : *Belt knocker*, cr. et lav. (47x58,4) : **USD 7 000** – NEW YORK, 30 nov. 1989 : *A la tête d'un convoi de bétail* 1905, gche et aquar./pap. (33x27,3) : **USD 143 000** ; *Guerriers indiens de retour d'une escarmouche* 1914, h/t (61,6x92,1) : **USD 1 100 000** – NEW YORK, 1ᵉʳ déc. 1989 : *La Chasse au buffle* 1897, h/t (60,3x90,8) : **USD 528 000** – NEW YORK, 24 mai 1990 : *Cow-boys tirant des coups de pistolets pour faire avancer le bétail dans un défilé*, h/t (38,7x53,4) : **USD 473 000** – NEW YORK, 31 mai 1990 : *Texas Steer*, bronze (H. 11,7) : **USD 6 050** – NEW YORK, 30 nov. 1990 : *Le Calumet pour invoquer l'esprit du buffle* 1914, bronze (11,2x21,6) : **USD 8 250** – NEW YORK, 5 déc. 1991 : *La Confiance mal placée*, aquar. et gche en grisaille/pap. (31,8x44,5) : **USD 55 000** – NEW YORK, 28 mai 1992 : *Campement au bord du lac* 1908, aquar. et gche/cart. (35,5x56,5) : **USD 143 000** – NEW YORK, 27 mai 1993 : *Les Traces de l'ennemi*, bronze (H. 30,5) : **USD 24 150** – NEW YORK, 2 déc. 1993 : *Dressage d'un bronco* 1899, aquar./pap. (35,6x55,9) : **USD 156 500** – LOKEREN, 28 mai 1994 : *Voiture à six chevaux*, bronze (H. 40, 1. 105) : **BEF 75 000** – NEW YORK, 1ᵉʳ déc. 1994 : *Capture d'un bovin au lasso par les cow-boys* 1900, aquar./pap. (50,8x76,2) : **USD 222 500** – NEW YORK, 25 mai 1995 : *Indiens Navajos capturant des chevaux sauvages* 1919, aquar. et gche/pap. (34,3x47) : **USD 140 000** – NEW YORK, 14 mars 1996 : *Le Cri de guerre*, bronze (H. 26) : **USD 19 550** – NEW YORK, 22 mai 1996 : *Indiens se déplaçant avec des brancards de branchage* 1903, aquar./cart. (19,7x35,6) : **USD 101 500** – NEW YORK, 3 déc. 1996 : *Le Roi des montagnes et le Roi des plaines*, bronze, une paire (H. 12) : **USD 4 830** – NEW YORK, 4 déc. 1996 : *Les Armes des faibles*, bronze, groupe (H. 14,3) : **USD 57 500** ; *Chevaux mouillés*, aquar./pap. (36,8x54,6) : **USD 167 500** ; *Quand le Peau-Rouge parle de guerre* 1922, aquar. et gche/pap. (36,8x54,6) : **USD 442 500.**

RUSSELL Edwin Wensley
XIXᵉ siècle. Actif à Londres. Britannique.
Peintre de genre et d'histoire, portraitiste.
Il exposa à Londres, notamment à la Royal Academy, à la British Institution et à Suffolk Street de 1855 à 1878. Le Musée de Blackburn conserve de lui *Portrait de miss Nancy Hargreaves* et *Cueillette de la primevère* (aquarelle).

RUSSELL Elisabeth Laura Henrietta, plus tard Mme Wriothesley
Morte le 5 mai 1886. XIXᵉ siècle. Britannique.
Aquafortiste amateur.
Elle grava d'après Rembrandt et Callot. On cite d'elle le portrait de *Lord Cosmo Russell*.

RUSSELL Frances, Lady, née Eva Webster
Née le 22 septembre 1856 à Chicago. XIXᵉ siècle. Américaine.
Peintre de genre.
Élève de John H. Vanderpoel et de Martha Baker.

RUSSELL George Horne
Né en 1861 à Banff. Mort le 26 juin 1933 à Saint-Stephens. XIXᵉ-XXᵉ siècles. Depuis 1889 actif au Canada. Britannique.
Peintre de portraits, marines.
Il fut élève de l'Académie South Kensington de Londres. Il se fixa au Canada en 1889.
MUSÉES : OTTAWA (Gal. Nat.) : plusieurs peintures.
VENTES PUBLIQUES : TORONTO, 19 oct. 1976 : *Village de pêcheurs*, h/t (43x61) : **CAD 4 000** – TORONTO, 5 nov 1979 : *Les ramasseurs de goëmon*, gche (30,7x42,5) : **CAD 1 700** – TORONTO, 26 mai 1981 : *Mount Pelee, Yellow Head Pass*, h/t (90x62,5) : **CAD 9 500** – PARIS, 7 nov. 1982 : *Les Régates à Saint-Tropez* 1910, aquar. (26x36) : **FRF 22 200** – TORONTO, 26 nov. 1984 : *Marée montante, ST. Andrews*, h/t mar./cart. (21,3x26,9) : **CAD 2 400** – LONDRES,

22 sep. 1988 : *Voilier en pleine mer*, h/t (35,5x56,5) : **GBP 1 045** – MONTRÉAL, 30 oct. 1989 : *Brume matinale à St Andrews*, h/pan. (33x46) : **CAD 715** – MONTRÉAL, 5 nov. 1990 : *La récolte de coquillages*, h/pan. (23x31) : **CAD 1 925**.

RUSSELL George William

Né le 10 avril 1867 à Lurgan. Mort en 1935. XIX^e^-XX^e^ siècles. Irlandais.

Peintre de genre, figures, portraits, paysages.

Il n'eut aucun maître. Il était actif à Dublin. Il était aussi écrivain.

VENTES PUBLIQUES : LONDRES, 18 nov. 1977 : *Baigneuses*, h/t (53,5x81,5) : **GBP 900** – LONDRES, 9 juin 1988 : *Les fées de la tourbière*, h/t (40x50) : **GBP 1 650** – BELFAST, 28 oct. 1988 : *Les voleurs de pommes*, h/cart. (47x61,5) : **GBP 3 850** ; *Les nymphes de la mer*, h/t (38,2x53,4) : **GBP 1 650** – DUBLIN, 12 déc. 1990 : *Le gros chêne de Raheen dans le comté de Galway*, h/t (73,6x102,9) : **IEP 9 200** – DUBLIN, 26 mai 1993 : *Autoportrait*, h/t (45,7x38,1) : **IEP 1 760** – LONDRES, 2 juin 1995 : « *The sultry children of the air* », h/t (41x53,5) : **GBP 5 520** – LONDRES, 9 mai 1996 : *La balançoire*, h/t (53,3x81,5) : **GBP 16 100** – LONDRES, 21 mai 1997 : *Lordly Ones appearing to a Turf Cutter*, h/t (53,3x81,3) : **GBP 10 350**.

RUSSELL Gyrth

Né le 30 avril 1892 à Dartmouth. Mort en 1970. XX^e^ siècle. Canadien.

Peintre de figures, paysages, marines, graveur, illustrateur.

Il fut élève des académies Colarossi et Julian de Paris. Il se fixa à Topsham près d'Exeter.

Il gravait à la manière noire.

MUSÉES : HALIFAX (Mus. prov.) – OTTAWA (Gal. Nat.).

VENTES PUBLIQUES : LONDRES, 12 mai 1989 : *Les maisons du port à Mevagissey*, h/t (65x75) : **GBP 1 100** – LONDRES, 5 oct. 1989 : *Le port de Newlyn*, h/t (53,9x70,2) : **GBP 5 500** – NEW YORK, 21 mai 1991 : *La vallée de l'Exe à Exminster*, h/t (41,3x53,9) : **USD 1 540**.

RUSSELL John

Né le 29 mars 1745. Mort le 20 avril 1806 à Hull. XVIII^e^-XIX^e^ siècles. Actif à Guildford (Surrey). Britannique.

Peintre de portraits, pastelliste, graveur au burin et écrivain.

Père d'Anne et de William Russell, John Russell appartenait à une honorable famille établie dans sa ville natale depuis de longues générations. Son père et son grand-père y exercèrent la profession de libraires et marchands d'estampes. Notre artiste eut toutes facilités pour exercer les dispositions dont il fit montre dès son jeune âge. Il fut placé comme élève chez l'académicien Francis Cotes. Il exposa à la Society of Artists à partir de 1760. En 1767, il travaillait seul bien que visitant fréquemment son maître. En 1770, Russell épousa la fille d'un marchand d'estampes et de cartes géographiques, miss Hanna Foden, fort belle personne, dont il avait fait un portrait au pastel. Bien que son talent fût fort apprécié, qu'il exposât à la Royal Academy depuis sa fondation, en 1768, Russell connut des moments assez difficiles. L'intransigeance de ses convictions religieuses, qui déjà l'avait séparé de son maître, paraît n'y avoir pas été étrangère. Il avait été nommé associé à la Royal Academy en 1772, mais il ne fut reçu académicien qu'en 1788. Il fit plusieurs voyages en Angleterre, à Cambridge et à Brighton en 1772 ; en 1777 à Kidderminster et à Shrewshary ; en 1780 à Worcester et, l'année suivante dans le Pays de Galles. De 1781 sont datés quelques-uns des rares paysages qu'il peignit. En 1786, sa situation de fortune s'était considérablement améliorée. Grâce à son travail et à un petit héritage, il disposait d'un revenu d'environ 15000 fr. Il est vrai qu'il avait sept enfants. En 1790 il fut nommé peintre du roi. Il avait peint les plus hautes personnalités de la noblesse anglaise ; il peignit dès lors la famille royale. A la fin de sa carrière Russel résida surtout en province et spécialement à Leeds. En 1803, il eut une attaque de choléra et demeura sourd à la suite de cette maladie. Au mois d'avril 1806, il fut atteint de fièvre thyphoïde et mourut quelques jours après. Russell fut un remarquable portraitiste, aussi intéressant au point de vue du dessin qu'à celui de la couleur. Ses figures à l'huile sont remarquables, mais ce sont surtout dans ses pastels qu'il a mis tout le charme de son expression. Ce fut un travailleur acharné. Il avait l'habitude de dire à ses élèves : « Apprenez l'anatomie aussi complètement que possible et hâtez-vous de l'oublier ». Il a surtout peint les enfants. Il ren-

dait tout particulièrement les carnations délicates et les reflets des étoffes luxueuses.

MUSÉES : BRIGHTON : *Portrait d'homme* – DULWICH : *Portrait d'homme* – LEEDS : *Mme Wilberforce* – LONDRES (British Mus.) : *Portrait de l'empereur Léopold I^er^* – LONDRES (Nat. Portrait Gal.) : *William Dodd* – *William Wilberforce* – *Portrait de l'artiste par lui-même* – Neuf portraits – LONDRES (Victoria and Albert Mus.) : Neuf pastels – PARIS (Mus. du Louvre) : *L'enfant aux cerises*, pastel.

VENTES PUBLIQUES : LONDRES, 1896 : *Anne Bonar* : **FRF 2 700** ; *Les deux enfants de Mr Bonar* : **FRF 3 000** – PARIS, 1^er^ fév. 1896 : *Portrait de sir Georges Beaumont* : **FRF 2 375** – LONDRES, 1899 : *Portrait de Mme Earle*, past. : **FRF 8 125** – LONDRES, 1899 : *A pig in a poke*, past. : **FRF 19 675** ; *Incrédulité*, past. : **FRF 78 750** – LONDRES, 1899 : *Portrait des demoiselles Earle en blanc*, past. : **FRF 19 625** – LONDRES, 1^er^ juil. 1899 : *La Sibylle persique* : **FRF 30 175** – PARIS, 16-18 juin 1907 : *Portrait de miss Colighby* : **FRF 5 000** – LONDRES, *Portrait de lady Boyd* : **FRF 6 900** – NEW YORK, 12 mars 1908 : *Hors du jardin* : **USD 460** – LONDRES, 24 fév. 1910 : *Portrait du colonel Schipley 1771* : **GBP 21** – PARIS, 15 fév. 1911 : *Portrait d'une grande dame* : **FRF 4 100** – LONDRES, 28 avr. 1922 : *Portrait des demoiselles May* : **GBP 945** ; *Mr May* : **GBP 168** – LONDRES, 26 mai 1922 : *Lady Hill*, past. : **GBP 44** – LONDRES, 22 juin 1922 : *Gentilhomme vêtu de bleu*, dess. : **GBP 50** – LONDRES, 23 mai 1923 : *Mrs Austin*, dess. : **GBP 141** – LONDRES, 11 mai 1923 : *Lady Arabella Montagu*, past. : **GBP 147** – LONDRES, 18 juil. 1924 : *Mrs Rawlins*, past. : **GBP 33** – LONDRES, 18 juil. 1924 : *La marchande d'allumettes* : **GBP 462** – LONDRES, 26 juin 1925 : *Sir James Duff* : **GBP 136** – LONDRES, 18 déc. 1925 : *Mrs Grant et sa fille*, past. : **GBP 210** – LONDRES, 28 juil. 1926 : *Mrs Vyner*, past. : **GBP 199** – LONDRES, *Miss Laura Glover* : **GBP 199** – LONDRES, 15 juin 1928 : *La petite marchande d'allumettes* : **GBP 504** – LONDRES, 13 juil. 1928 : *Dr R. Darling Willis*, past. : **GBP 147** ; *L'Amiral Richard Willis*, past. : **GBP 199** – PARIS, 10 et 11 déc. 1928 : *Portrait du Général sir William Pawcett*, past. : **FRF 26 100** – LONDRES, 14 déc. 1928 : *Miss Darby et une petite fille*, past. : **GBP 756** ; *Miss Sarah White en Hébé*, past. : **GBP 294** ; *Deux enfants de John Bonar*, past. : **GBP 210** ; *Les petites dentellières*, past. : **GBP 262** ; *Chants d'amours et allumettes*, past. : **GBP 651** ; *The persian Sybil*, past. : **GBP 819** – PARIS, 19 déc. 1928 : *La fillette à l'agneau* : **FRF 6 150** – LONDRES, 24 mai 1929 : *Portrait de gentilhomme*, past. : **GBP 304** ; *L'Age béni* ; *Le gâteau en danger*, deux pastels : **GBP 1 102** – LONDRES, 21 juin 1929 : *Sophia Margaret Penn*, past. : **GBP 173** – LONDRES, 9 mai 1930 : *Sir John Frederick*, past. ; *Lady Frederick*, past. : **GBP 199** – LONDRES, 11 juil. 1930 : *Le colonel Eidington*, past. : **GBP 210** – LONDRES, 20 mars 1931 : *Mrs Adams*, past. : **GBP 126** – NEW YORK, 2 avr. 1931 : *Les deux sœurs* : **USD 275** – LONDRES, 4 et 5 fév. 1932 : *Le comte de Harrington enfant* : **GBP 475** – LONDRES, 29 avr. 1932 : *Portrait de femme*, past. : **GBP 250** – NEW YORK, 14 nov. 1934 : *Mathew Smith* : **USD 330** – PARIS, 15 mars 1935 : *L'Enfant à la bulle de savon*, past. : **FRF 32 000** – LONDRES, 29 mars 1935 : *Mrs Higginson et son fils*, past. : **GBP 126** – LONDRES, 31 mai 1935 : *Philip Stanhope, comte de Chesterfield enfant* : **GBP 131** – PARIS, 5 mars 1936 : *Portrait présumé d'un enfant de la famille Sibley-Braithwaite*, past. : **FRF 2 000** – NEW YORK, 21 oct. 1937 : *Portrait de gentilhomme* : **USD 370** – LONDRES, 18 juil. 1941 : *Portrait de gentilhomme* : **GBP 94** – PARIS, 30 mars 1942 : *Portrait de femme 1787* : **FRF 32 500** – NEW YORK, 14-16 jan. 1943 : *Portrait de gentilhomme* : **USD 450** – NEW YORK, 17 fév. 1944 : *Susan Warren*, past. : **USD 900** – LONDRES, 31 mars 1944 : *Les enfants du Dr Thomson* : **GBP 273** – NEW YORK, 1944 : *Portrait de femme*, past. : **USD 225** – PARIS, 9 juin 1944 : *L'enfant au bonnet*, past. : **FRF 35 000** – LONDRES, 31 jan. 1945 : *Georges IV en prince régent*, sanguine et pierre noire : **GBP 96** – LONDRES, 14 déc. 1945 : *Miss Reid*, dess. : **GBP 78** – NEW YORK, 25-27 avr. 1946 : *Portrait de dame* : **USD 200** – LONDRES, 3 mai 1946 : *Jeune fille au chien*, past. : **GBP 31** – PARIS, 4 juin 1947 : *Portrait de Madame Morgan et de sa fille*, lav. légèrement aquarellé : **FRF 6 400** – PARIS, 11 mars 1949 : *Jeune fille assise au pied d'un arbre*, attr. : **FRF 9 500** – PARIS, 8 juil. 1949 : *Portrait présumé de sir William Garrow*, attr. : **FRF 65 000** – PARIS, 21 mars 1952 : *Portrait de gentilhomme*, past. : **FRF 300 000** – LONDRES, 24 juin 1960 : *Portrait du lieutenant général sir James Duff* : **GBP 504** – NEW YORK, 7 avr. 1961 : *Wormald children of York* : **USD 11 000** – PARIS, 14 mars 1964 :

Portrait de Lady Georgina Cavendish, enfant, past. : **FRF 11 000** – LONDRES, 13 mars 1970 : *La marchande d'allumettes* : **GNS 420** – VERSAILLES, 13 mai 1973 : *Portrait d'une dame de qualité*, past. : **FRF 6 000** – VERSAILLES, 2 déc. 1973 : *Falaise à Belle-Ile*, **FRF 7 500** – LONDRES, 18 juil. 1974 : *Portrait of Emily de Visme*, past. : **GBP 500** – LONDRES, 18 nov. 1976 : *Portrait de Henrietta Rice, enfant*, past. (57x44) : **GBP 1 900** – LONDRES, 30 nov. 1978 : *Portrait de jeune fille* 1788, past., forme ovale (58,5x43,5) : **GBP 900** – LONDRES, 19 juin 1979 : *Les deux fils de Thomas Pitt* 1804, past. (75x62,5) : **GBP 12 000** – NEW YORK, 30 mai 1979 : *Gibier mort dans un paysage montagneux*, h/t (105,5x167,5) : **USD 2 000** – PARIS, 30 mars 1981 : *Le Garçonnet au chien* 1792, h/t (130x90) : **FRF 270 000** – LONDRES, 16 mars 1982 : *La Diseuse de bonne aventure* 1795, past. (79,5x69,5) : **GBP 2 600** – LONDRES, 8 juin 1983 : *Nature morte*, h/t (68,5x120) : **GBP 2 000** – LONDRES, 20 mars 1984 : *Jeune femme tenant un calice d'argent*, past./pap. mar./t. (61x45,7) : **GBP 7 000** – LONDRES, 14 mars 1985 : *Thomas Pitt and his son William* 1799, past. (76x63,5) : **GBP 7 500** – TROYES, 16 oct. 1988 : *Portrait de jeune fille*, past. (62x49) : **GBP 15 000** – NEW YORK, 14 oct. 1988 : *Portrait de la fille de l'artiste* 1778, past./pap./t. (61x51,5) : **USD 10 450** ; *Portrait d'une petite fille au panier de fleurs*, past. (59x47) : **GBP 660** – PERTH, 28 août 1989 : *Otaries avec une truite de mer*, h/t (91,5x102,5) : **GBP 2 750** – NEW YORK, 13 oct. 1989 : *Portrait d'homme* 1767, h/t (74x62) : **USD 7 150** – LONDRES, 17 nov. 1989 : *Jeune paysanne tenant un canard*, h/t (60,3x45,6) : **GBP 7 700** – PARIS, 15 déc. 1989 : *Portrait d'une lady de profil*, past. (61x46) : **FRF 40 000** – LONDRES, 14 fév. 1990 : *En attendant le retour de sa maîtresse*, h/t (50,8x73,6) : **GBP 8 250** – NEW YORK, 19 juil. 1990 : *Portrait d'une dame*, past./pap./t. (90,3x68,6) : **USD 2 090** – PARIS, 10 avr. 1990 : *Portrait de femme au bonnet de dentelle* 1789, past. (60x44) : **FRF 24 000** – LONDRES, 14 nov. 1990 : *Portrait d'une dame avec son enfant devant un clavecin* 1798, h/t (99x76) : **GBP 4 950** – MONACO, 21 juin 1991 : *Portrait de Monsieur Lee* 1795, past. (60x44) : **FRF 28 860** – PERTH, 26 août 1991 : *Truites*, h/pan. (26x46) : **GBP 1 320** – GLASGOW, 4 déc. 1991 : *Deux saumons*, h/t (37x75) : **GBP 2 860** – ÉDIMBOURG, 28 avr. 1992 : *Saumon*, h/t (45x90) : **GBP 2 310** – NEW YORK, 21 mai 1992 : *Portrait d'un jeune seigneur, présumé Robert Grosvenor vicomte Belgrave et marquis de Westminster en habit rouge et gilet blanc* 1788, h/t (30,5x25,4) : **USD 8 250** – NEW YORK, 5 juin 1992 : *La Pêche de la journée* 1871, h/t (80,6x120,7) : **USD 11 550** – PERTH, 31 août 1993 : *Truites de mer*, h/t (37,5x75,5) : **GBP 2 185** – LONDRES, 10 mars 1995 : *Truites sur la berge rocheuse d'une rivière* 1871, h/t (40,6x55,8) : **GBP 7 475** – LONDRES, 3 avr. 1996 : *Portrait de Caroline Sackville, vêtue d'une robe blanche à ceinture bleue assise de trois-quarts*, h/t (74x62) : **GBP 2 185** – LONDRES, 6 juin 1996 : *Saumon nageant vers la nasse*, h/t (44,5x91,5) : **GBP 1 725** – LONDRES, 17 oct. 1996 : *La Prise du jour*, h/t (53,4x103) : **GBP 2 990** – LONDRES, 15 avr. 1997 : *Sur les bords de la rivière*, h/t (91x71) : **GBP 5 290** – LONDRES, 12 nov. 1997 : *Portrait de Micoc et de son fils Tootac, esquimaux du Nouveau Monde amenés en Angleterre par Commodore Palliser*, h/t (75,5x61) : **GBP 33 350**.

RUSSELL John Peter

Né le 16 juin 1858 à Sydney. Mort en 1930 ou 1931 à Sydney. XIXᵉ-XXᵉ siècles. De 1882 à 1921 actif en France. Australien.

Peintre de portraits, paysages animés, paysages. Impressionniste.

D'Australie, il a gagné en 1881 l'Angleterre où il étudia à la Slade School de Londres, puis en 1882 la France, où il a travaillé dans l'atelier de Fernand Cormon à Paris. Il se lia avec Carrière et Toulouse-Lautrec. Il a vécu pendant quarante ans en France, notamment en Picardie, à Paris, dans la région parisienne, enfin à Belle-Ile-en-Mer à partir de 1886 où il se fit construire une maison. Il connut Monet à Belle-Île en 1886, fit aussi la rencontre de Sisley et Rodin qui a sculpté un portrait de sa femme, mais fut surtout lié avec Van Gogh de qui il a laissé un portrait. On connaît aussi celui de Russell par Van Gogh. Il connut également le jeune Matisse, à qui il a donné des leçons de peinture. Il a regagné l'Australie en 1921. Fortuné, il a très peu vendu d'œuvres durant sa vie. En 1997, le Musée des Jacobins de Morlaix lui a consacré une exposition.

Dans ses sujets divers, il pratiquait une touche impressionniste du type instinctif, très libre.

BIBLIOGR. : Gérald Schurr, in : *Les Petits Maîtres de la peinture 1820 – 1920* tome II, Les Éditions de l'Amateur, Paris, 1982.

MUSÉES : AMSTERDAM (Rijksmus.) : *Portrait de Van Gogh* – PARIS (Mus. d'Orsay) – PARIS (Mus. Rodin) – SYDNEY.

VENTES PUBLIQUES : LONDRES, 17 mars 1976 : *Paysage montagneux en hiver*, aquar. et cr. (17x24) : **GBP 340** – LONDRES, 16 nov. 1977 : *L'Aiguille, soleil d'hiver* 1903, h/t (63,5x63,5) : **GBP 6 900** – LONDRES, 2 nov 1979 : *Trafalgar Square* 1914, aquar. et gche (44,4x57,2) : **GBP 800** – LONDRES, 25 juin 1980 : *Belle-Ile* 1905, h/t (66x81) : **GBP 11 500** – LONDRES, 19 mai 1982 : *Rochers à Belle-Ile*, h/pan. (23,5x33) : **GBP 2 800** – LONDRES, 4 nov. 1987 : *Belle-Île, Bretagne*, h/t (38,5x46) : **GBP 13 500** – LONDRES, 1ᵉʳ déc. 1988 : *Paysage* 1912, cr. et aquar. (18x25) : **GBP 3 850** ; *Idylle*, h/t (57,2x72,4) : **GBP 60 500** – LONDRES, 30 nov. 1989 : *Portrait d'homme*, cr. (28,3x14) : **GBP 1 540** – CHALON-SUR-SAÔNE, 21 avr. 1991 : *Les dunes à Belle-Ile*, fus. et past. (17,5x25) : **FRF 15 000** – LONDRES, 28 nov. 1991 : *Soir brumeux à Belle-Ile* 1910, aquar. (25x35) : **GBP 3 300** – ANGERS, 12 déc. 1995 : *La pointe de Goulphar à Belle-Ile* 1901, peint./t. (54x65) : **FRF 310 000** – MELBOURNE, 20-21 août 1996 : *L'Aiguille, soleil d'hiver* 1903, t. (63x63) : **AUD 266 500.**

RUSSELL John Wentworth

Né le 28 août 1879 à Binbrook (près de Hamilton, Ontario). Mort en 1959. XXᵉ siècle. Canadien.

Peintre de figures, portraits, paysages urbains.

Il fut élève de l'École d'Art de Hamilton. Il continua ses études à New York et à Paris.

MUSÉES : OTTAWA (Gal. Nat.) : *Mère et fils*.

VENTES PUBLIQUES : TORONTO, 12 juin 1989 : *Le port de Honfleur en France*, h/cart. (31,8x39,4) : **CAD 3 600**.

RUSSELL Morgan

Né le 25 janvier 1886 à New York. Mort en 1953 à Broomall (Pennsylvanie). XXᵉ siècle. Actif entre 1909 et 1946 en France. Américain.

Peintre. Abstrait, puis symboliste, synchromiste.

Morgan Russell séjourna une première fois à Paris en 1906 et fut attiré par les œuvres des impressionnistes. Au retour de son voyage, il fut élève, à l'Art Students League, de Robert Henri, peintre réaliste qui exposait, en 1908, avec les *Ashcan painters* américains (peintres de la poubelle). Il revint régulièrement à Paris et s'y installa en 1909. Il travailla cette même année avec Matisse à l'exécution de sculptures. C'est par l'intermédiaire de Leo et Gertrude Stein qu'il rencontra bon nombre d'artistes novateurs du moment. En 1907, Macdonald-Wright arrivait à Paris. Ils ne se rencontrèrent qu'en 1911-1912, mais décidèrent aussitôt de créer leur propre mouvement, sous le nom de « Synchromisme ». Jusqu'en 1946, il vécut dans un village retiré de la Bourgogne, à Aigremont.

Il figura à Paris au Salon d'Automne de 1910 puis à celui des Tuileries.

MacDonald-Whright et Russell exposèrent des œuvres synchromistes en 1913 à Munich au Neue Kunstsalon, à Paris à la galerie Bernheim-Jeune, ainsi qu'au Salon des Indépendants. Comme Patrick Henry Bruce et Macdonald-Wright, Morgan Russell fut parmi les rares Américains qui figuraient à l'exposition historique de l'*Armory Show* de 1913, cependant l'Amérique devait les ignorer pendant de longues années, une exposition synchromiste de Macdonald-Wright et Morgan Russell, à New York, en 1916. Il a figuré à juste titre à l'exposition historique *Abstract Painting and Sculpture in America* au Museum of Modern Art de New York en 1951. Après une exposition personnelle en 1950 aux États-Unis, il eut sa première rétrospective en 1953 à la galerie Rose Fried à New York.

Macdonald-Wright et Russell furent rapprochés des peintres qu'Apollinaire avait appelés « Orphistes », Kupka, Picabia et surtout Delaunay. Pour Morgan Russell, la parenté de ses premières peintures synchromistes avec la *Procession à Séville*, de 1912 ou la série des *Udnies*, de 1913, de Picabia n'est pas niable. Aussi, dans la préface de l'exposition qu'ils firent ensemble, chez Bernheim, en 1913, et qui marquait l'officialisation du « Synchromisme », tentèrent-ils de se dissocier des Orphistes, nouvellement intronisés, eux aussi, en tant que tels, par la parution, en cette même année 1913, des *Peintres Cubistes* d'Apollinaire. Si, toujours dans les œuvres de Russell, l'entassement des formes cubisantes s'apparente aux accumulations volumétriques du Picabia de ces années dix, et la gamme richement colorée à la polychromie contrastée de Delaunay, en tant que synchromistes, ils entendaient opérer la synthèse entre forme et couleur : « Nous rêvons pour la couleur une plus noble besogne. C'est la qualité même de la forme que nous prétendons exprimer et révéler par elle, et, pour la première fois ici, la couleur apparaît dans ce rôle. Il incombe aux peintres d'appro-

fondir les rapports mystérieux entre la couleur et la forme, entre les couleurs et les caractères de la forme ». À cette proclamation dont l'assurance ne garantit pas l'exactitude historique, on pourra préférer une explication plus subtile de Morgan Russell, seul : « Dans *Synchromie en bleu foncé*, j'ai travaillé uniquement la couleur, ses rythmes, ses contrastes et certaines directions motivées par les masses de couleur. On n'y trouve pas de sujet, au sens ordinaire du mot : son sujet est le bleu foncé... C'est d'un ensemble de couleurs s'équilibrant autour d'une couleur génératrice, que doit jaillir la forme ». Il est évident que cette recherche d'une synesthésie des couleurs, notamment avec les plans de l'espace et la plasticité de la forme, malgré leur revendication, leur était commune avec la plupart des peintres de l'époque, notamment Delaunay, Kandinsky, Jawlensky ou Léger. Pourtant on peut donner à l'actif de Morgan Russell d'avoir atteint à une grande pureté dans sa conception, qui fut des premières, de l'abstraction : « C'est exprès qu'il n'y a pas de sujet (image) c'est pour exalter d'autres régions de l'esprit », notation qui, dans les premières années dix, le situe sur le même plan que les Mondrian, Kandinsky, Delaunay, Kupka, Malevitch. À partir de 1916, Russell ne peignait pratiquement plus que des scènes bucoliques, des scènes de la Bible dans le caractère symboliste des œuvres de Maurice Denis, puis des crucifixions assez conventionnelles.
Même si l'Amérique elle-même les ignora presque totalement jusqu'après la Seconde Guerre mondiale, même si eux-mêmes renoncèrent à croire en leur œuvre propre, trois peintres américains figuraient dans les débuts de l'histoire mondiale de l'art abstrait. Patrick Henry Bruce, d'une part, qui renonça et brûla ses œuvres ; d'autre part Macdonald-Wright, qui renonça à l'abstraction entre 1919 et 1953, et Morgan Russell, qui renonça définitivement à l'abstraction, à partir de 1916, sauf quelques rares exceptions. La consécration tardive qu'il connut, et à laquelle il assistait en étranger, ne l'incita pas, comme le fit Macdonald-Wright, à renouer avec son ancienne manière. Il y préféra la sincérité de poursuivre ses compositions religieuses. Cependant, l'influence de Russell et du mouvement synchromiste fut bien réel, en témoignent les œuvres de Thomas Benton, Marsden Hartley, Patrick Henry. ■ Jacques Busse
BIBLIOGR. : W. H. Wright : *Moderne painting, its tendency and meaning*, New York, 1915 – Michel Seuphor : *L'art abstrait, ses origines, ses premiers maîtres*, Maeght, Paris, 1949 – Ritchie : *Abstract Painting and Sculpture in America*, Museum of Modern Art, New York, 1951 – *Three American pionneers : Russell, Mac – Donald-Wright, Bruce*, catalogue de l'exposition, Rose Fried Gallery, New York, 1950 – *Morgan Russell : In Memoriam*, catalogue de l'exposition, Rose Fried Gallery, New York, 1953 – Michel Seuphor : *Diction. de la peint. abstr.*, Hazan, Paris, 1957 – Michel Seuphor : *Le style et le cri*, Seuil, Paris, 1965 – John Ashbery, in : *Dictio. universel de l'art et des artistes*, Hazan, Paris, 1967 – Barbara Evans-Decker : *Morgan Russel : a Reevaluation*, Master's thesis, New York State University, 1973, New York – Marilyn S. Kushner : *Morgan-Russell*, Hudson Hills Press, New York, 1990 – in : *L'Art du xxᵉ siècle*, Larousse, Paris, 1991.
MUSÉES : BUFFALO (Albright-Knox Art Gal.) : *Synchromy to Form : Orange* 1914 – LOS ANGELES – NEW YORK (Mus. of Mod. Art).
VENTES PUBLIQUES : PARIS, 14 mai 1925 : *Paris, l'Arc de Triomphe et la Place de l'Étoile* : FRF 105 – PARIS, 2 mars 1934 : *Torse d'adolescent* : FRF 50 – PARIS, oct. 1945-juil. 1946 : *La place de l'Étoile* : FRF 1 700 ; *Le pont Alexandre* : FRF 1 400 – NEW YORK, 9 déc. 1959 : *Nature morte aux pommes* : USD 1 600 – LOS ANGELES, 6 nov. 1978 : *Nu assis*, h/t (91,4x72,4) : USD 2 600 – LOS ANGELES, 23 juin 1981 : *Deux Nus*, h/t (chaque 51x51) : USD 3 000 – NEW YORK, 22 juin 1984 : *Nu assis*, h/t (53,3x65,4) : USD 1 300 – NEW YORK, 28 mai 1987 : *Abstraction 1914*, h/t (31,8x24,1) : USD 29 000 – PARIS, 27 oct. 1988 : *Adam et Ève 1927*, deux h/t (35x24) : FRF 10 500 – PARIS, 26 avr. 1990 : *Adam et Ève*, deux h/t (35x24) : FRF 8 500 – NEW YORK, 16 mai 1990 : *Synchromie nᵒ 2 vers la lumière 1912*, h/t (33x24,2) : USD 176 000 – NEW YORK, 17 déc. 1990 : *La Famille*, h/t (134,6x91,6) : USD 4 950 – NEW YORK, 31 mars 1993 : *Sans titre*, h/t (41,6x33,7) : USD 1 265 – NEW YORK, 15 nov. 1993 : *Paysage*, h/t (58,3x73,5) : USD 2 990 – NEW YORK, 3 déc. 1993 : *Synchromie*, h/t (81,3x25,4) : USD 31 050 – PARIS, 20 déc. 1995 : *Autoportrait*, h/t (82x65) : FRF 8 000 – PARIS, 24 nov. 1996 : *Autoportrait à la palette*, h/t (73x54) : FRF 5 500.

RUSSELL Moses
XIXᵉ siècle. Travaillant en 1832. Américain.
Peintre de miniatures.

RUSSELL Walter
Né le 19 mais 1871 à Boston (Massachusetts). Mort en 1963. XXᵉ siècle. Américain.
Peintre de portraits, sculpteur, illustrateur.
Il fut élève d'Albert Munsell et Ernest Major à Boston, de Howard Pyle à Wilmington et de Jean-Paul Laurens à Paris. Il fut membre de l'Académie espagnole des Arts et Lettres et de la Royal Academy, dont il fut associé depuis 1920. Il vécut et travailla à New York et Washington.
Il obtint, en 1900, à l'Exposition de Turin, en Italie, une mention spéciale.
Il représenta de nombreux portraits d'enfants et illustra de nombreux livres pour enfants.

MUSÉES : LONDRES (Tate Gal.) : plusieurs œuvres.
VENTES PUBLIQUES : NEW YORK, 17 déc. 1990 : *Villa romaine 1906*, h/t (63,5x76,3) : USD 1 650 – NEW YORK, 4 déc. 1992 : *À la plage 1898*, h/t (72,5x91,8) : USD 77 000.

RUSSELL Walter Westley, Sir
Né le 31 mai 1867. Mort le 16 avril 1949. XIXᵉ-XXᵉ siècles. Britannique.
Peintre de figures, portraits, intérieurs, paysages, architectures, graveur, illustrateur.
Il s'est formé à la Westminster School of Art. Il a enseigné à la Slade School à Londres de 1895 à 1927. Académicien en 1935, anobli en 1935.
Il exposa à Londres, à partir de 1891. Il figura en 1909 aux Expositions de la Royal Academy, de la Royal Hibernian Academy, du New English Art Club et à Liverpool.
Il fut surtout apprécié comme portraitiste. Il gravait à l'eauforte. Il a collaboré dans le domaine de la presse à l'*Illustrated London News*, au *Daily Chronicle*, au *Graphic*, au *Pall Mall Magazine*.
BIBLIOGR. : In : *Dictionnaire des illustrateurs 1800-1914*, Ides et Calendes, Neuchâtel, 1989.
MUSÉES : DUBLIN (Gal. d'Art Mod.) – LIVERPOOL (Walker Art Gal.) – LONDRES (Tate Gal.) – LONDRES (Grosvenor Gal.) – PIETERMARITZBOURG.
VENTES PUBLIQUES : LONDRES, 18 fév. 1911 : *Dans le verger* : GBP 1 ; *Dame avec un manchon* : GBP 21 – LONDRES, 8 et 9 avr. 1943 ; *Bathing tents* : GBP 39 – LONDRES, 19 oct. 1945 : *Hampstead Heath* : GBP 94 – LONDRES, 25 juin 1980 : *Poole harbour*, h/t (60x90) : GBP 900 – LONDRES, 12 mars 1982 : *Paysage de Coutances*, h/t (72,5x91,5) : GBP 1 000 – LONDRES, 14 nov. 1984 : *Firelight*, h/t (76x101,5) : GBP 4 500 – NEW YORK, 24 mai 1995 : *Les cabines de plage*, h/t (71,1x91,4) : USD 34 500.

RUSSELL William
Né en 1780 à Londres. Mort le 14 septembre 1870. XIXᵉ siècle. Britannique.
Peintre de genre et de portraits, pastelliste.
Fils et élève de John Russel. Il travailla à Londres, et exposa à la Royal Academy et à la British Institution en 1805 et en 1809. La National Portrait Gallery à Londres conserve de lui : *Portrait de John Bayley Bart*.
VENTES PUBLIQUES : LONDRES, 11 juil. 1930 : *Mrs Grave en sainte Agnès*, past. : GBP 22 – LONDRES, 27 avr. 1951 : *Portrait de jeune femme* : FRF 450 000.

RUSSENBERGER Jacob. Voir **RAUSSENBERGER**

RUSSI. Voir aussi **RUSSO**

RUSSI Francesco di Giovanni de ou **Rossi**, dit **Franco Ferrarese**
XVᵉ siècle. Actif à Mantoue. Italien.
Enlumineur.
Élève de Guglielmo Giraldi et influencé par C. Tura. Il travailla à Urbino et à Venise. Le Musée Britannique de Londres et la

Bibliothèque du Vatican de Rome conservent des enluminures de cet artiste.

VENTES PUBLIQUES : PARIS, 28 et 29 juin 1926 : *Annonciation*, pl. et bistre : FRF 1 400 – LONDRES, 15 juil. 1927 : *Femme en robe blanche* : GBP 210 – GÊNES, 27 oct. 1934 : *Portrait d'homme* : ITL 4 100.

RUSSI Gennaro

Né le 20 septembre 1770 à Castelli. Mort le 23 décembre 1850. XVIIIe-XIXe siècles. Italien.
Peintre sur faïence.

RUSSI Mattia

Né en 1717 à Castelli. Mort en 1790. XVIIIe siècle. Italien.
Peintre sur faïence.

RUSSO Alfred

Né le 22 septembre 1868 à Vienne. XIXe-XXe siècles. Actif en Allemagne. Autrichien.
Peintre de genre, portraits.

Il fit ses études à Leipzig, Berlin, Munich et fut à Paris l'élève de Bouguereau. Il vécut et travailla à Berlin. Il fut aussi restaurateur de tableaux.

RUSSO Cristoforo

XVIIIe siècle. Actif à Naples dans la première moitié du XVIIIe siècle. Italien.
Paysagiste.

Il exécuta, en collaboration avec Fr. Malerba, le plafond de la grande salle de la Bibliothèque des Girolamini à Naples.

RUSSO Domenico

Né le 2 juillet 1832 à Nicotera. Mort le 13 janvier 1907 à Nicotera. XIXe siècle. Italien.
Peintre.

Élève de d'Auria, de Mancinelli, de Guerra et de Domenico Morelli. Ce fut un romantique attardé. Le Musée S. Martino de Naples conserve de lui *Garibaldi en face de Rome*.

RUSSO Francesco Maria

XVIIIe siècle. Italien.
Peintre. Baroque.

Il était actif à Naples. En 1749, il exécuta les peintures de la voûte, représentant *La Gloire de l'Esprit Saint* dans l'ancienne chapelle Sansevero, puis église Santa Maria di Pietà dei Sangro, ainsi que la décoration en trompe-l'œil « rococo », avec les médaillons représentant en camaïeu gris-vert, les six saints honorés dans la famille. Primitivement chapelle privée construite à la fin du XVIe siècle, puis remaniée en église aux XVIIe et XVIIIe siècles, elle est actuellement l'une des plus réussies, de par la discrétion de son registre coloré, des gris et des ocres et peu de marbres dans les mêmes tons, parmi les innombrables églises du XVIIIe siècle de Naples qui, en général, ne suivent pas la même discipline. Elle est également réputée pour la qualité de ses sculptures, de Giuseppe Sanmartino, Antonio Corradini, Francesco Queirolo, Francesco Celebrano. ■ J. B.

RUSSO Gaetano

Né au XIXe siècle à Messine. XIXe siècle. Travaillant à Rome. Italien.
Sculpteur.

Il exposa à Rome, Turin et Venise, à partir de 1880.

RUSSO Giacomo

Originaire de Messine. XVIe siècle. Italien.
Enlumineur.

Entre 1521 et 1528, il exécuta deux cartes peintes, maintenant dans la bibliothèque d'Este à Modène et une topographie de la Méditerranée, ornée d'armes, d'iris, de personnages, de drapeaux, etc., qui est conservée au Musée d'Art de Birmingham.

RUSSO Giovanni Pietro

Né vers 1600 à Capoue. Mort en 1667. XVIIe siècle. Italien.
Peintre.

Il fit ses études à Rome, à Bologne et à Florence. Il exécuta des peintures dans plusieurs églises de Capoue.

RUSSO Jacopo

XVIIe siècle. Actif à Naples dans la première moitié du XVIIe siècle. Italien.
Peintre de natures mortes.

RUSSO Lorenzo

Mort en 1718. XVIIe-XVIIIe siècles. Actif à Naples. Italien.
Peintre de natures mortes.

Il fut membre de la gilde en 1694.

RUSSO Michelangelo

Né en octobre 1817 à Polistena. XIXe siècle. Italien.
Sculpteur.

RUSSO Muzio. Voir ROSSI

RUSSO Nicolo ou Nicola Maria ou Rosso ou, par erreur, Rossi

Né vers 1647 à Naples. Mort le 15 juillet 1702. XVIIe siècle. Italien.
Peintre d'histoire, scènes de genre, animaux, compositions murales, dessinateur.

Élève et imitateur de Luca Giordano. Il peignit d'après les dessins de son maître la décoration de la chapelle royale à Naples. Il travailla aussi à Vienne.

MUSÉES : CAEN : *Animaux – Intérieur d'une étable* – NAPLES : *Ascension d'une bienheureuse*.

VENTES PUBLIQUES : PARIS, 7 mars 1986 : *La Dévotion de Saint-Philippe (Neri)*, pl. et lav./traits pierre noire, étude de plafond : FRF 16 000.

RUSSO Raül

Né en 1912 à Buenos Aires. Mort le 5 décembre 1984 à Paris. XXe siècle. Argentin.
Peintre.

Il a voyagé en Europe en 1959. Il fut professeur à l'École Nationale des Beaux-Arts de Buenos Aires.

Il a participé à des expositions collectives, dont les manifestations de la jeune peinture argentine, notamment à l'Exposition internationale d'Art moderne à Buenos Aires en 1960 ; à l'exposition *150 ans de peinture argentine* en 1961.

Il a montré ses œuvres dans de nombreuses expositions personnelles, parmi lesquelles : à Buenos Aires, à la Société des amis de l'Art, 1942 ; à Preuser, 1946 ; à Witcom, 1952 ; et encore à Buenos Aires à plusieurs reprises.

Il a obtenu le Prix Palanza, de l'Académie Nationale des Beaux-Arts.

BIBLIOGR. : B. Dorival, sous la direction de... : *Peintres contemporains*, Mazenod, Paris, 1964.

RUSSOFF Alexander. Voir ROUSSOFF

RUSSOLO Luigi ou Guido

Né le 30 avril 1885 à Portogruaro (Vénétie). Mort en 1947 à Cerro di Laveno (Lac Majeur) ou 1941 selon d'autres sources. XXe siècle. Actif en France. Italien.
Peintre de figures, portraits, paysages, natures mortes, peintre de décors de théâtre, graveur, musicien. Futuriste.

Il a commencé par étudier la musique puis la peinture en autodidacte. Il appartient aux milieux littéraires d'avant-garde, et collaborait alors à la revue *Poesia*. Ce fut en 1909 qu'il rencontra Boccioni et Carra. Il participa dès lors au mouvement futuriste, dont il contresigna le manifeste en 1910. À partir de 1913, il cessa presque totalement toute activité picturale pour se consacrer à ses recherches musicales. Engagé volontaire lors de la Première Guerre mondiale, il fut blessé à la tête, en 1917, et trépané. Il se rapporté qu'il resta diminué à la suite de cette blessure. Après la guerre, il se fixa à Paris, en 1927.

Ses premières peintures étaient encore inspirées de l'Art Nouveau et du symbolisme, et, contrairement au caractère viril des thèses de Marinetti, qui devaient mener le mouvement jusqu'à la collusion avec le régime fasciste, Russolo y faisait une large place à la femme, ainsi dans *Parfum* de 1909-1910 ou *La chevelure de Tina* de 1911. Pourtant il partageait aussi les idées purement futuristes sur le mouvement, le bruit, la simultanéité, et il peignit une série importante de toiles consacrées aux thèmes les plus orthodoxes du mouvement : *La révolte*, 1911 ; *Dynamisme d'une automobile*, 1911 ; *Souvenirs d'une nuit*, 1911, dont le futurisme s'enrichit de prolongements oniriques ; *Synthèse plastique des mouvements d'une femme*, 1912 ; *Lignes-force de la foudre*, 1912 ; *Solidité du brouillard*, 1912 ; *Compénétration de maisons + Lumière + Ciel*, 1913, dont on remarque le titre d'une formulation strictement futuriste. Outre ces nombreuses peintures abstraites fidèles à l'esprit du futurisme, sa formation de musicien lui fit très souvent délaisser les sujets inspirés de la réalité, pour des compositions plastiques directement dérivées de la musique, interpénétrations de plans, superpositions de volumes dans l'espace, rappelant l'ordonnance des masses musicales dans la dimension du temps, ainsi surtout dans *La Musique*, de 1911, mais aussi dans certaines des compositions déjà citées, comme *Lignes-force de la foudre*. Ce fréquent fon-

dement de sa peinture sur la musique, le rendant plus facilement que d'autres indépendant de la représentation de la réalité, en fit l'un des tout premiers précurseurs de l'abstraction. Il a ajouté d'ailleurs un prolongement sonore au futurisme, d'une part en publiant, en 1913, un *Manifeste pour l'art des bruits* ou *Bruitisme*, qui présageait les futurs développements de la musique concrète, qui n'était alors guère représentée que par le très inconnu Edgard Varèse, d'autre part en inventant avec Ugo Piatti, un nouvel instrument l'«Intonarumori», capable de produire et de moduler de nouveaux sons et en en donnant quelques démonstrations, la première en 1914. En juin 1922, alors que Tzara, Eluard, Péret, et les autres dadaïstes, organisaient le «Salon Dada», les futuristes organisèrent une «Soirée bruitiste», au théâtre des Champs-Élysées, au cours de laquelle Marinetti et Russolo donnèrent des œuvres bruitistes, qui furent fort malmenées par un commando dada (peut-être en raison de l'orientation politique des futuristes), ce qui fut regrettable si l'on songe qu'il s'agissait alors des premières manifestations de poésie phonétique et de musique concrète. En 1927, à Paris, il collabora avec Prampolini au Théâtre de la pantomime futuriste au Théâtre de la Madeleine. Il met également au point un nouvel instrument le «Rumorharmonium». En 1930, on retrouvait Russolo dans le groupe d'artistes abstraits *Cercle et Carré* de Michel Seuphor. Attiré par l'occultisme, il publia, en 1938, *Au-delà de la matière*. En 1941, il se remit à la peinture, mais dans une manière figurative, oublieuse de toute l'aventure futuriste passée, où il s'était montré un animateur infatigable, écrivant les partitions de *Grande Ville* ; *On mange sur la terrasse du Kursaal*, dirigeant les orchestres, inventant et construisant des instruments, et brossant les décors. ■ J. B.

BIBLIOGR. : Maurice Raynal : *Peinture moderne*, Skira, Genève, 1953 – Michel Seuphor : *Le style et le cri*, Seuil, Paris, 1965 – José Pierre : *Le Futurisme et le Dadaïsme*, in : *Histoire Générale de la peinture*, t. XX, Rencontre, Lausanne,1966 – Pierre Cabanne, Pierre Restany : *L'avant-garde au xxᵉ siècle*, Balland, Paris, 1969 – in : *L'Art du xxᵉ siècle*, Larousse, Paris, 1991 – in : *Dictionnaire de l'art moderne et contemporain*, Hazan, Paris, 1992.

MUSÉES : BÂLE (Kunstmus.): *Compénétration de maisons + Lumière + Ciel* 1913 – GRENOBLE (Mus. de Peinture et de Sculpture): *Synthèse plastique des mouvements d'une femme* 1912 – LA HAYE (Stedelijk Mus.): *La révolte* 1911 – PARIS (Mus. Nat. d'Art Mod.): *Dynamisme d'une automobile* 1912-1913.

VENTES PUBLIQUES : MILAN, 21 et 23 nov. 1962 : *Autoportrait* : ITL 2 200 000 – ROME, 16 déc. 1976 : *Portrait de Gino Severini* 1912, aquar., past. et collage (28,5x20) : ITL 1 700 000 – MILAN, 14 juin 1983 : *Le Châtaignier*, h/pan. (38x30) : ITL 2 200 000 – ROME, 3 déc. 1985 : *Figure futuriste* 1927, temp. collage/cart. (20x28) : ITL 4 400 000 – MILAN, 9 avr. 1987 : *Nature morte à la bouteille de vin et grappe de raisins* 1929, h/t (61x50) : ITL 15 000 000 – MILAN, 14 déc. 1988 : *Nature morte avec une fiasque de vin et des grappes de raisin* 1929, h/t (61x50) : ITL 13 000 000 – PARIS, 18 juin 1989 : *Nature morte avec fiasque et grappe de raisins* 1929, h/t (61x50) : FRF 90 000 – NEW YORK, 16 mai 1990 : *Parfum*, h/t (66,4x64) : USD 462 000 – ROME, 13 mai 1991 : *Le déluge*, temp./pap. (25x35) : ITL 15 525 000 – MILAN, 21 mai 1992 : *Le matin*, eau-forte aquat. (20,5x25,3) : ITL 1 400 000 – MILAN, 23 juin 1992 : *La peuplier sous la lune* 1945, h/pan. (40x28) : ITL 5 500 000 – ROME, 13 juin 1995 : *Étude pour «La révolte»* 1911, cr. rouge et bleu sur pap. jaune (24,6x32,5) : ITL 7 935 000.

RUSSOM R.
Dessinateur.
Le Musée de Sydney conserve de lui un croquis acheté en 1898 par la Art Society of New South Wales.

RUSSUTI Filippo. Voir RUSUTI

RUST Franz
Né le 20 octobre 1720 à Rome. Mort après 1807. XVIIIᵉ siècle. Italien.
Graveur au burin et architecte.
Père de Giovanni Rust. Il grava une représentation de la procession de la Fête-Dieu à Rome.

RUST Giovanni
XIXᵉ siècle. Actif à Rome de 1830 à 1855. Italien.
Peintre de miniatures.
Fils de Franz Rust et conservateur du Musée Capitolin de Rome.

RUST Johan Adolph
Né le 13 avril 1828 à Amsterdam. Mort le 28 juillet 1915 à Amsterdam. XIXᵉ-XXᵉ siècles. Hollandais.
Peintre d'architectures, paysages, marines.
Il fut élève de Cornelis Springer. Il travailla à Amsterdam.

J. A. Rust

MUSÉES : AMSTERDAM : *Vue du pont Hooge Sluis à Amsterdam* – COURTRAI : *Le Navire de l'amiral de Ruyter dans la rade du Texel* – MONTRÉAL : *Arsenal naval du port de Veere*.

VENTES PUBLIQUES : NEW YORK, 11 mai 1972 : *Bateaux à l'ancre* : GNS 4 800 – AMSTERDAM, 22 oct. 1974 : *Barques de pêche en mer*, aquar. : NLG 2 600 – PARIS, 13 déc. 1976 : *Voiliers à quai*, h/t (39x58) : FRF 23 000 – LONDRES, 30 nov. 1977 : *Bateaux au large de la côte*, h/t (49,5x79) : GBP 1 600 – ENGHIEN-LES-BAINS, 27 mai 1979 : *Trois-mâts dans un port hollandais*, h/t (39,5x58) : FRF 46 000 – NEW YORK, 27 mai 1982 : *Vue d'un port de Hollande* 1867, h/t (63,5x99) : USD 6 500 – LONDRES, 16 mars 1983 : *Voiliers au large de la côte*, h/t (45,7x61) : GBP 3 000 – LONDRES, 10 oct. 1986 : *Voiliers dans un estuaire* 1865, h/pan. (40x57) : GBP 6 500 – LONDRES, 16 nov. 1988 : *Paysage côtier avec des personnages sur un transbordeur et un trois-mâts à l'arrière-plan*, h/t (51x81,5) : NLG 8 625 – AMSTERDAM, 23 avr. 1991 : *Personnages dans les dunes*, h/t (24x32,5) : NLG 2 875 – NEW YORK, 29 oct. 1992 : *Navigation dans un estuaire*, h/t (30,5x42,5) : USD 3 080 – LONDRES, 18 nov. 1994 : *Vaisseaux hollandais ancrés dans un estuaire*, h/t (43,7x60) : GBP 13 800 – LONDRES, 17 mars 1995 : *Steamer et voiliers en mer par temps calme*, h/pan. (30,5x40,5) : GBP 10 580 – AMSTERDAM, 5 nov. 1996 : *Vaisseau accostant et personnages sur la rive*, h/pan. (32x46) : NLG 35 400 – LONDRES, 21 nov. 1997 : *Le Raccommodage des filets*, h/t (62,9x98,1) : GBP 7 130.

RUST Karolina
Née le 11 octobre 1850 à Bodenmais. XIXᵉ siècle. Allemande.
Sculpteur.
Élève de Rudolf Maison.

RUST Richard
Né le 7 décembre 1878 à Brunswick (Basse-Saxe). XXᵉ siècle. Allemand.
Peintre de portraits, paysages, décors.

RUST Rudolf
Né le 12 avril 1848 à Soleure. Mort le 6 mars 1892 à Soleure. XIXᵉ siècle. Suisse.
Portraitiste.

RUSTAN E. Layne
XXᵉ siècle. Américaine.
Peintre de paysages.
Elle peint surtout des paysages maritimes dans une pâte généreuse et des teintes glauques.

RUSTE Charles ou Rustre
XVIIIᵉ siècle. Actif à Paris dans la première moitié du XVIIIᵉ siècle. Français.
Sculpteur.
Il travailla de 1717 à 1722 en Russie et exécuta des décorations au château de Stockholm en 1732.

RUSTEM Jan
Né en 1762 à Istanbul. Mort le 21 juin 1835 à Vilno. XVIIIᵉ-XIXᵉ siècles. Polonais.
Portraitiste et peintre de genre.
Il commença ses études à Varsovie dans l'atelier de Norblin, puis dans celui de Bacciarelli. En 1798, il fut nommé professeur de peinture à l'Université de Vilno. L'art de ce peintre était représenté par deux sépias : *Anciens types polonais*, *La lecture*, à l'Exposition des Artistes Polonais ouverte, en 1921, au Salon de la Société Nationale des Beaux-Arts.
MUSÉES : CRACOVIE (Mus. Nat.) : *Portrait de T. Kosciuszko* – DRESDE (Cab. d'estampes) : *Portrait de l'artiste* – LEMBERG (Mus. mun.) : *Portrait d'une femme* – LEMBERG (Mus. Lubomirski) : *Le poète J. Slowacki costumé en Amour* – POSEN (Mus. Mielzynski) : *Portrait de l'artiste – Cavalier turc* – VARSOVIE (Mus. Nat.) : *Diane au repos – Portrait de l'artiste – J. Glowacki* – VILNO (Mus. mun.) : *J. Shiadecki – P. Slawinski*.

RUSTEN Maurice Van der. Voir VANDERRUSTEN Maurice

RUSTI Olav ou Rusten
Né le 29 mars 1850 à Sondmore. Mort en 1920 à Bergen. XIXᵉ-XXᵉ siècles. Norvégien.

Peintre, dessinateur.
Il fut élève d'Eckersberg et des Académies des Beaux-Arts de Copenhague et de Munich. Il travailla pendant onze ans dans le monastère de Maulbronn.
MUSÉES : HELSINKI (Ateneum) – OSLO (Mus. Nat.) : *Portrait de Fredrikke Gram.*

RUSTI-HOECK Frieda, née Hoeck
Née en 1861 à Karlsruhe (Bade-Wurtemberg). XIX⁰-XX⁰ siècles. Allemande.
Peintre de genre, portraits.
Femme de Olav Rusti. Elle fit ses études à Karlsruhe chez Paul Borgmann, à Berlin chez Gussow et à Paris chez Merson.
Elle exposa à Berlin à partir de 1885.
MUSÉES : BERGEN (Gal.) : *Portrait de l'artiste.*

RUSTICELLI Tommaso
XVII⁰-XVIII⁰ siècles. Travaillant à San Giovanni in Persiceto, de 1690 à 1720. Italien.
Peintre.
Élève de Giovanni Viani. Il travailla à Bologne.

RUSTICHINO, il ou Rusticino. Voir RUSTICI Francesco

RUSTICI Cristoforo ou Cristofano, dit il Rusticone
Né en 1650 à Sienne. Mort en 1690. XVII⁰ siècle. Italien.
Peintre de fresques et de grotesques, enlumineur.
Fils et élève d'il Rustico, dont il imita le style. Il exécuta des peintures dans plusieurs églises de Sienne.

RUSTICI Francesco, dit il Rustichino ou Rusticino
Né vers 1595 à Sienne. Mort le 16 avril 1626. XVII⁰ siècle. Italien.
Peintre de compositions religieuses, sujets allégoriques.
Fils de Vicenzo Rustici. Cet artiste, qui paraissait prometteur, s'inspira d'abord de Michel Angelo da Caravaggio et de Gérard Honthorst. Il étudia à Rome les œuvres d'Anibale Caravaggio et celles de Guido Reni. Il mourut avant d'avoir pu affirmer sa personnalité. Certains biographes le font mourir, à tort croyons-nous, en 1652.
MUSÉES : CHAMBÉRY : *Sainte Marguerite de Cortone* – FLORENCE (Palais Pitti) : *Mort de Madeleine* – GRAZ : *La Peinture – La Sculpture* – ROME (Borghèse) : *Sainte Irène retirant les flèches du corps de saint Sébastien – Mise au tombeau.*
VENTES PUBLIQUES : ROME, 12 nov. 1986 : *Saint Pierre et l'Ange,* h/t (124x172) : ITL 10 000 000 – PARIS, 31 mars 1993 : *Le Christ et Dieu le Père entourés d'anges,* pl. et lav. brun (31,5x26,5) : FRF 9 000 – ROME, 9 déc. 1997 : *Olindo et Sofronia,* h/t (197x163,4) : ITL 283 800 000.

RUSTICI Gabriello di Girolamo
Mort le 7 décembre 1562. XVI⁰ siècle. Actif à Florence. Italien.
Peintre.
Élève de Fra Bartolomeo.

RUSTICI Giovanni Francesco
Né le 13 novembre 1474 à Florence. Mort en 1554 à Tours. XV⁰-XVI⁰ siècles. Italien.
Sculpteur et peintre.
Il subit l'influence de Verrocchio et de Léonard de Vinci et fut appelé à la cour de François I⁰ʳ en 1528. On cite, parmi ses œuvres, les statues en bronze de la *Prédication de saint Jean Baptiste* (1506-1511), située au-dessus de la porte nord du Baptistère de Florence. Le Bargello conserve de lui une *Vierge,* tandis que le Louvre conserve quelques-unes de ses scènes de batailles en terre cuite souvent attribuées à Léonard.

RUSTICI Lorenzo, dit il Rustico
Né en 1521 à Sienne. Mort le 10 juin 1572. XVI⁰ siècle. Italien.
Peintre de grotesques et stucateur.
Élève présumé du Sodoma, il peignit exclusivement les sujets de décoration.

RUSTICI Vicenzo
Né en 1556 à Sienne. Mort en 1632. XVI⁰-XVII⁰ siècles. Italien.
Peintre.
Fils de Lorenzo Rustici ; élève de Casolano. Il fut chargé de l'exécution d'un tableau d'autel en 1594 et d'armoiries en 1613.

RUSTICO
XI⁰ siècle. Actif à Florence en 1066. Italien.
Peintre.

RUSTICO, il. Voir RUSTICI Lorenzo

RUSTICONE, il. Voir RUSTICI Cristoforo

RUSTICUS. Voir BAUER Marius Alexander Jacques

RUSTIGASSI Bartolomeo
Né à Plaisance. Mort en 1384 à Plaisance. XIV⁰ siècle. Italien.
Peintre.
Il a peint une fresque dans le monastère San Giovanni de Plaisance.

RUSTIGE Heinrich Franz Gaudenz von
Né le 11 avril 1810 à Werl (Westphalie). Mort le 15 janvier 1900 à Stuttgart. XIX⁰ siècle. Allemand.
Peintre d'histoire, scènes de genre, portraits, aquafortiste.
Élève de Schadow à l'Académie de Düsseldorf. Il fut professeur à l'Institut Städel, à Francfort, et à l'École des Beaux-Arts de Stuttgart. Après un séjour à Paris, il accepta le poste de conservateur du Musée de Stuttgart. Il était aussi écrivain.
MUSÉES : BERLIN (Gal. Nat.) : *Prière pendant l'orage – Inondation* – DÜSSELDORF (Gal. mun.) : *Alfred Rethel et ses camarades d'étude à Düsseldorf* – KARLSRUHE : *Repas interrompu – Enfants nourrissant des poules* – STUTTGART : *Prédiction chez les Bohémiens – Le duc d'Albe au château de Rudolstadt – L'empereur Othon vainqueur des Danois – Petits villageois sur le chemin de l'école.*
VENTES PUBLIQUES : COLOGNE, 3 mars 1967 : *La famille Arndst :* DEM 6 000 – BERNE, 6 mai 1972 : *Scène de cabaret :* CHF 5 000 – LOS ANGELES, 27 mai 1974 : *Les gens du cirque :* USD 2 600 – COLOGNE, 25 nov. 1976 : *Le cavalier et la cuisinière* 1861, h/t (63x56) : DEM 9 000 – COLOGNE, 17 mars 1978 : *Chez le juge du village* 1859, h/pan. (27x35) : DEM 4 400 – COLOGNE, 30 mars 1984 : *Intérieur d'une auberge* 1887, h/t (49x65) : DEM 13 000 – LONDRES, 17 nov. 1993 : *Patineurs* 1857, h/t (60x78) : GBP 3 450.

RUSTIN Jean
Né le 3 mars 1928 à Montigny-le-Metz (Moselle). XX⁰ siècle. Français.
Peintre de figures, nus.
Il fut élève de l'École des Beaux-Arts de Paris entre 1947 et 1953.
Il participe à des expositions collectives et Salons depuis 1956, parmi lesquelles : depuis 1957, Salon Comparaisons, Paris ; de 1960 à 1976, Salon des Réalités Nouvelles, Paris ; depuis 1963, Salon de Bagnolet ; 1965, 1966, Salon Schèmes, Paris ; depuis 1970 Salon de Mai, Paris ; 1971, Biennale de Villeneuve-sur-Lot ; depuis 1974, Salon de la Jeune Peinture, Paris ; 1980, *Figure de l'enfermement,* Lyon ; 1982, *Hommage à Bataille* ; 1983, *Le Corps,* Musée des Beaux-Arts, Nancy.
Il montre ses œuvres dans des expositions personnelles : 1959, 1961, 1962 (aquarelles), 1964, 1965, 1968, galerie La Roue, Paris ; 1962, Auvernier-Neuchâtel ; 1971, ARC, Musée d'Art moderne de la Ville de Paris ; 1972, Maison de la Culture de Saint-Étienne ; 1976, Galerie L'Œil de Bœuf, Paris ; 1981, 1984, 1985, galerie Isy Brachot, Paris.
Ses débuts se sont manifestés sous le signe de l'abstraction lyrique internationale. Ensuite, ses formes prirent des significations sémiologiques, puis, vers 1966-1967, elles furent directement transcrites de la réalité, dans une organisation vive et colorée, inspirée relativement du pop, un peu à la manière d'un Allan Davie ou du Français Daniel Humair. Le dessin, le trait humoristique ou incisif, tenait un grand rôle dans son langage et explique la fréquente utilisation de la rapidité graphique de l'aquarelle. À partir de 1971, des corps et des visages brossés apparaissent de plus en plus nettement. Ces figures évoluent dans une atmosphère qui s'est peu à peu vidée de tout élément décoratif, puisée dans une réalité trop évidente. Une rupture est en mouvement, ainsi commentée par l'artiste quelques années plus tard : « J'ai fait beaucoup de peinture abstraite, j'ai joué avec la peinture et puis, un jour, j'ai refusé de continuer à jouer à faire de jolies choses, j'ai voulu exprimer quelque chose de précis, de très profond et c'est par l'utilisation du corps que j'y parviens. » Ce n'est cependant que vers le milieu des années soixante-dix qu'une véritable thématique se met en place : des nus, hommes ou femmes, dans des intérieurs clos, aux visages ahuris, parfois aux traits à peine esquissés, à la chair exsangue, comme marqués par le lourd fardeau de leurs entrailles. Il s'agit d'un monde irréel, fixé dans une douleur maladive, un désarroi existentiel, où la seule issue semble être l'exhibition misérabi-

liste du corps – dernier avatar d'une jouissance impossible ? – au regard d'autrui. ■ J. B., C. D.

Rustin

BIBLIOGR. : In : *Dictionnaire de l'art moderne et contemporain*, Hazan, Paris, 1992.
MUSÉES : PARIS (Mus. d'Art Mod. de la Ville de Paris).
VENTES PUBLIQUES : PARIS, 27 jan. 1992 : *Nu couché* 1971, h/t (38x46) : **FRF 42 000** – PARIS, 12 fév. 1992 : *Nu* 1971, h/t (41x33) : **FRF 29 000** – VERSAILLES, 28 fév. 1993 : *Dans la cuisine* 1955, h/t (40x40) : **FRF 53 000** – PARIS, 6 déc. 1993 : *Portrait d'homme* 1985, h/t (41x27) : **FRF 22 000** ; *Portrait de femme* 1985, h/t (73x59,5) : **FRF 40 000** – PARIS, 6 fév. 1994 : *Apparition* 1971, acryl./pap./t. (73x100) : **FRF 56 000** – LOKEREN, 8 oct. 1994 : *Portrait* 1989, acryl./t. (35x27) : **BEF 220 000** – LOKEREN, 10 déc. 1994 : *Homme nu* 1993, h/t (41x27) : **BEF 210 000** – PARIS, 7 déc. 1995 : *Composition aux personnages*, h/t (65x81) : **FRF 12 800**.

RUSTING Johannes
XVIIᵉ siècle. Hollandais.
Peintre.
Il a peint le portrait de *Johannes Pistorius* dans l'église luthérienne de Woerden.

RUSTRE Charles. Voir **RUSTE**

RUSU Alla
Née le 12 décembre 1965 en Moldavie. XXᵉ siècle. Depuis 1994 active en France. Moldave.
Peintre de figures, compositions à personnages, natures mortes. Postexpressionniste.
Elle étudie d'abord à l'Académie des Beaux-Arts de Tallinn, en Estonie, puis en Roumanie à celle de Bucarest, jusqu'en 1993. Elle a exposé dans ces deux pays. En 1994, elle vient à Paris et obtient un atelier à la Cité Internationale des Art ; la même année, elle présente ses œuvres au Salon Grands et Jeunes d'Aujourd'hui. En 1996, la Galerie Élysée-Miromesnil lui consacre une exposition particulière.
Les toiles de Rusu sont chargées de matière épaisse et saturées de couleurs qui s'entrechoquent. Dans ses œuvres les plus récentes, la manière semble s'être quelque peu éloignée de cet expressionnisme, et contient des réminiscences de Léger ou de Picasso.

RUSUTI Filippo ou **Rusiti** ou **Rizuti** ou **Rossuti** ou **Russuti** ou **Ruzuti** ou **Ruseruti**
XIVᵉ siècle. Actif à Rome vers 1300. Italien.
Peintre et mosaïste.
On lui doit les mosaïques représentant le *Christ bénissant*, *La Légende de la fondation de l'église de Santa Maria Maggiore*, qu'il exécuta dans ce monument vers 1308 ainsi que des effigies de saints. A Assise, on lui attribue les fresques de la voûte de l'église supérieure. Bien qu'il se rendit en France après 1308, on peut considérer qu'il contribua à la libéralisation de l'emprise byzantine sur la peinture italienne au début du XIVᵉ siècle.

RUSZ Karoly ou **Karl**
XIXᵉ siècle. Actif à Budapest dans la seconde moitié du XIXᵉ siècle. Hongrois.
Graveur sur bois.
Élève de J. Mihalovics. Il travailla pour des revues périodiques.

RUSZCZYC Ferdynand
Né le 27 novembre 1870 à Bohdanov. XXᵉ siècle. Polonais.
Peintre de paysages, metteur en scène.
Il fut élève de l'Académie de Saint-Pétersbourg et professeur à l'Académie des Beaux-Arts de Cracovie. Il a vécu et travaillé à Vilno.
Il peignit surtout des paysages polonais et des vues de Vilno. En 1921, il a présenté : *La Terre* ; *Moulin en hiver* ; *Vision d'hiver* ; *Brise printanière* à l'Exposition des artistes polonais ouverte au Salon de la Société Nationale des Beaux-Arts.
MUSÉES : CRACOVIE – PARIS (Mus. du Jeu de Paume).

RUSZELAK Josef
Né en 1938. XXᵉ siècle. Tchécoslovaque.
Peintre, graveur, illustrateur, décorateur, peintre de décors de théâtre, pastelliste.
Il a d'abord fréquenté l'école d'art de Gottwaldov (Zlín) en Moravie du Sud, puis a poursuivi ses études à l'École Supérieure des Arts Décoratifs de Uherské Hradisté où il eut comme professeur Vladimír Hroch, Jan Blazek et Karel Hofman.

Josef Ruszelak exerce principalement son activité dans les domaines du graphisme, de la décoration et de l'illustration. Il a une prédilection pour la représentation de la nature, y puise son inspiration, une nature transformée par des effets de lumière, une atmosphère aérienne, des teintes légères et cotonneuses.

RUSZKOWSKI Zyslav ou **Zdzislaw**
Né en 1907. Mort en 1990. XXᵉ siècle. Actif en Angleterre. Polonais.
Peintre de nus, paysages, natures mortes.
Il fit ses études à Cracovie et Varsovie puis se fixa à Paris en 1934. Pendant la guerre, il passa en Angleterre et rejoignit les forces alliées. Il s'est ensuite établi en Angleterre. Il a exposé à Londres.
Figuratif, il use de raccourcis, tendant les formes au maximum, jouant sur les contrastes. Doué d'un sens dramatique profond, il l'applique à travers les formes, couleurs, lumière, à des scènes quotidiennes. Parmi ses œuvres : des natures mortes, des nus, des paysages du Cornwall.
VENTES PUBLIQUES : LONDRES, 14 mai 1992 : *Vue depuis le chantier des canots*, h/t (106x75,5) : **GBP 1 980** – LONDRES, 23 oct. 1996 : *Paysage 1944*, h/t (40,5x61) : **GBP 2 070**.

RUSZNAK Nandor ou **Ferdinand**
Né le 8 juillet 1880 à Losonc. XXᵉ siècle. Hongrois.
Peintre de figures, paysages.
Il fit ses études à Munich et à Paris.

RUSZTI Gyula ou **Julius**
Né le 8 octobre 1885 à Lonsonc. Mort en novembre 1918. XXᵉ siècle. Hongrois.
Peintre de figures.
Il fit ses études à Budapest et à Munich.

RUTA Clementi ou **Clemente** ou **Rutta**
Né le 9 mai 1685 à Parme. Mort le 11 novembre 1767, aveugle. XVIIIᵉ siècle. Italien.
Peintre de sujets religieux.
Élève de Spolverini et de Carlo Cignani à Bologne ; il accompagna Charles de Bourbon à Naples. Il travailla pour des églises de Plaisance et de Parme et pour la cathédrale de Mantoue.
MUSÉES : PARME (Gal.) : *Saint Vincent Ferrer*.
VENTES PUBLIQUES : ROME, 28 mai 1985 : *L'infante Marie Isabelle de Bourbon*, h/t (62x76) : **ITL 9 000 000** – ROME, 8 mars 1990 : *La Sainte Famille*, t./pan., de forme ovale (22,5x19) : **ITL 3 400 000** – MONACO, 19 juin 1994 : *Scène religieuse*, h/t (46x34) : **FRF 19 980**.

RUTAERT Daniel I
Mort peu avant le 7 février 1486. XVᵉ siècle. Actif à Gand. Éc. flamande.
Sculpteur.
Père de Daniel Rutaert II.

RUTAERT Daniel II ou **Ruutaert** ou **Ruuthaert**, dit **Van Lovendeghem**
Mort avant le 17 mars 1540. XVIᵉ siècle. Actif à Gand. Éc. flamande.
Sculpteur.
Fils de Daniel Rutaert I. Il a sculpté en 1511 un jubé en bois pour l'église des Carmélites de Gand. Il travailla aussi pour d'autres églises de la même ville et pour l'église d'Auweghem.

RUTAI ou **Ju-T'ai** ou **Jou-T'ai**
Originaire de Huating, province du Jiangsu. XIVᵉ-XVᵉ-XVIᵉ siècles. Actif pendant la dynastie Ming (1368-1644). Chinois.
Peintre.
Moine peintre dont on connaît un paysage de rivière en bleu et vert, il ferait partie de la chronique locale de la ville de Shanghai.

RUTATI Pier Maria
XVIIᵉ siècle. Actif à Pistoie. Italien.
Sculpteur sur bois.
Il a sculpté un *Christ en croix* dans l'église de la Madone de l'Humilité de Pistoie.

RUTAULT Claude
Né le 25 octobre 1941 à Trois-Moutiers (Vienne). XXᵉ siècle. Français.
Peintre. Abstrait, tendance conceptuelle.
Il a commencé par étudier les sciences politiques et le droit. Depuis les années quatre-vingt, Claude Rutault figure aux prin-

cipales expositions collectives à thème ou présentant l'art français. Il montre ses œuvres dans des expositions personnelles, dont : 1983, Arc Musée d'Art Moderne de la Ville de Paris ; 1989, Galeries Contemporaines, Centre Georges-Pompidou, Paris ; 1990, Musée Sainte-Croix, Poitiers ; 1992, Musée de Grenoble ; 1992, Musée National d'Art Moderne de Paris ; 1992, Consortium de Dijon ; 1993, Centre de Création Contemporaine, Tours ; 1994 Musée des Beaux-Arts, Nantes ; 1997, galerie Martine et Thibault de la Châtre, Paris ; 1997, Centre de Création contemporaine, Tours.

Après la peinture abstraite de ses débuts, des bandes colorées rappelant souvent la lettre Y, Rutault se tourne vers la figuration politique, recourant à des jeux d'images propres à faire prendre conscience d'une réalité insupportable. Ainsi la série des panneaux de signalisation *La France Interdite*, celle sur le *Viêt-nam* ou l'organisation et la participation à l'exposition *Aspects du Racisme* (1970). Soucieux du devenir de son travail, Rutault s'aperçoit vite que le leurre d'une imagerie politique toujours détournée ou simplement mal lue. De cette constatation naît la série des dessins *Le Monde* (1972) où il juxtapose des fragments du quotidien *Le Monde* à des dessins représentant le même journal, jouant ainsi sur la « disparition progressive de la signification extérieure (l'information) pour devenir un gribouillis (le dessin) qui reste l'illusion du modèle (le journal) ». Désireux de garder un support figuratif à son propos, Rutault entreprend ensuite une longue série sur le thème de la *Marelle*, dont il analyse les implications sociales, religieuses, artistiques, mais qui lui sert aussi de prétexte à une analyse de la peinture elle-même, de la perspective, de la forme des rapports image/ langage ou photo/dessin. Radicalisant son propos et systématisant cette redéfinition de la peinture par elle-même, il poursuit son travail d'analyse et, abandonnant toute allusion figurative, présente des « toiles tendues sur châssis peintes de la même couleur que le mur sur lequel elles s'appliquent ». Soulignant qu'« une toile de la même couleur que le mur n'est pas un monochrome », Rutault défie le système traditionnel d'appréhension de l'œuvre. Avec ce travail, il parvient à réduire la peinture à quelques conditions objectives. Sans être totalement conceptuel, puisque demeurent châssis, toile et peinture, sa peinture n'a fait qu'appliquer en de multiples variations ce principe. Il les a consignées dans ses *Définitions/Méthodes* : « Une donnée écrite proposant tout ou parties, pour y parvenir, audelà de la nécessaire présence de l'artiste » ; la participation du spectateur ou des institutions, lorsqu'elles acceptent de jouer le jeu, devenant un constituant de l'œuvre. La première *Définition/ Méthode* s'intitule *Toiles à l'unité* : « Une toile tendue sur un châssis peinte de la même couleur que le mur sur lequel elle est accrochée. Sont utilisables tous les formats standard disponibles dans le commerce qu'ils soient rectangulaires, carrés, ronds ou ovales ». Un autre exemple remarqué est *Peinture suicide* qui se réduit d'un énième de sa surface chaque année. Son exposition au Centre de Création Contemporain de Tours, *Transit* consistait en une pile de toiles et de supports. Ce dépôt était comme en attente de déplacements et de nouvelles installations. À partir de cette dépendance du tableau au mur, Rutault en met en évidence l'indépendance, la spécificité. Cette analyse de la réalité et du fonctionnement de la toile peinte en fonction d'un espace spécifique, où interviennent les notions de format qui redouble la forme, de format limite ou de tracé défini par la surface, conduit finalement à partir d'un travail de peinture, à un questionnement de la peinture et de l'art. En effet, ce qui constitue peut-être l'autre originalité du travail de Rutault est la réalisation matérielle des *Définitions/Méthodes* qui, par nature, sont souvent liées à des circonstances indépendantes de la volonté de l'artiste. Outre que le résultat apparaît souvent imprévisible, cette réalisation sème parfois le trouble dans l'organisation institutionnelle d'expositions, puisqu'elle fait se croiser conservateurs de musées et personnalités privées (collectionneurs) dans la « mise en œuvre » des œuvres exposées, et finalement questionne sur l'identité de l'œuvre.

■ P. F., C. D.

Bibliogr. : Michel Gauthier : *Mutations, sur neuf aspects du travail de Claude Rutault*, éditions Musée Sainte-Croix, Poitiers, 1990 – in : *L'Art du XXᵉ siècle*, Larousse, Paris, 1991 – in : *Dictionnaire de l'art moderne et contemporain*, Hazan, Paris, 1992 – Michel Gauthier : *Claude Rutault « à titre d'exemple »*, catalogue d'exposition, Musée des Beaux-Arts, Nantes, 1994 – Michel Gauthier : *L'isochrome à l'icône, sur une « légende » de Claude Rutault*, in : *Art Présence*, janvier 1997 – Ghislain Mollet-

Viéville : *Claude Rutault. La peinture définie avec méthode*, in : *Art Press*, nᵒ 226, Paris, juillet-août 1997.
Musées : Genève (Mus. d'Art Mod. et Contemp.) : en permanence deux Définitions/Méthodes – Lille (FRAC, Nord-Pas-de-Calais) : *Rêve de Van Meegeren* – Paris (Mus. d'Art Mod. de la Ville).

RUTCHIEL Henri Joseph. Voir RUXTHIEL

RUTELLI Mario
Né le 4 avril 1859 à Palerme (Sicile). Mort en 1941 ou 1943. XIXᵉ-XXᵉ siècles. Italien.
Sculpteur de bustes.
Il travailla d'abord à Palerme, puis vint se perfectionner à Rome. Il a participé aux Salons italiens à partir de 1875 et exposa à Paris à l'Exposition universelle de 1878.
Musées : Rome (Gal. d'Art Mod.) : *Buste de Domenico Morelli*.
Ventes Publiques : Rome, 1ᵉʳ juin 1983 : *Naïade*, bronze, une paire (H. 39 et 44) : **ITL 6 500 000** – Milan, 6 juin 1991 : *Buste de Domenico Morelli* 1893, bronze (H. 68) : **ITL 5 000 000**.

RUTENZWIG Bartholomäus
XVᵉ siècle. Actif à Bâle dans la seconde moitié du XVᵉ siècle. Suisse.
Peintre et verrier.
Fils de Hans Rutenzwig. Il fut membre de la gilde en 1474.

RUTENZWIG Hans
XVᵉ siècle. Travaillant à Bâle. Suisse.
Peintre et orfèvre ?
Père de Bartholomäus Rutenzwig.

RUTENZWIG Peter
XVIᵉ siècle. Actif à Berne en 1508. Suisse.
Peintre.

RÜTER Hans Jakob ou Rütter ou Reutter
XVIIᵉ siècle. Actif à Zurich dans la première moitié du XVIIᵉ siècle. Suisse.
Peintre verrier.
Il fut à Nuremberg en 1605 ; il travailla à Zurich de 1610 à 1613.

RÜTER Hans Peter ou Rütter
Né vers 1550. Mort en 1610. XVIᵉ-XVIIᵉ siècles. Actif à Zurich. Suisse.
Peintre verrier.

RÜTER Heinrich
Né le 22 avril 1877 à Bergedorf. XXᵉ siècle. Allemand.
Peintre.
Il fut élève de P. Janssen et d'E. von Gebhard. Il vécut et travailla à Düsseldorf.
Il exécuta des fresques dans les églises de Bochum, de Bielefeld, d'Anholt, de Dormund-Hörde et de Hamm.

RÜTER Christian
Né le 12 janvier 1821 à Cologne. Mort le 8 octobre 1846 à Bensberg près de Cologne. XIXᵉ siècle. Allemand.
Sculpteur.
Élève de L. von Schwanthaler.

RUTGERS Abraham, dit l'Ancien, ou de Oude
Né en 1632 à Amsterdam. Mort en 1699. XVIIᵉ siècle. Hollandais.
Dessinateur de paysages animés, paysages, aquarelliste.
Élève de L. Bakhuyzen. Il travailla de 1660 à 1690.
Ses aquarelles, ses dessins à la plume sont bien composés et d'une exécution vigoureuse.
Musées : Amsterdam – Berlin – Londres – Rotterdam – Vienne.
Ventes Publiques : Paris, 8 déc. 1938 : *Le chasseur*, pl. et lav. de bistre : **FRF 1 320** – Amsterdam, 6 nov. 1978 : *Patineurs au crépuscule*, pl. et lav. (7,9x18,2) : **NLG 7 800** – Amsterdam, 16 nov. 1981 : *Vue de Gouda*, pl. et lav. (19,5x31,8) : **NLG 7 800** – New York, 16 jan. 1985 : *Village du bord d'un canal gelé animé de personnages*, pl. et lav. reh. de blanc (19,5x30,6) : **USD 6 750** – Paris, 4 mars 1988 : *Chemin bordé d'arbres près d'un étang avec une maison*, pinceau et lav. brun (9,2x14,5) : **FRF 10 000** – Amsterdam, 10 mai 1994 : *Vue de Gouda*, lav. (19,3x31,6) : **NLG 4 600** – Paris, 28 oct. 1994 : *Pêcheur au bord du Vecht*, pl. et lav. brun (11x20) : **FRF 90 000** – Amsterdam, 12 nov. 1996 : *Rivière avec un personnage regardant par-dessus le parapet, maisons et moulins à vent en arrière-plan*, pl., encre brune et lav./craie noire (11,4x21) : **NLG 8 496**.

RUTGERS VON ROZENBURG C. M.
XIXᵉ siècle. Active à Amsterdam. Hollandaise.

Miniaturiste.
Cette artiste exposa à Amsterdam de 1828 à 1830.

RUTHART Karl Andreas ou **Carl Borromäus Andreas**
Né vers 1630 à Dantzig (?). Mort après 1703 à Aquila. XVIIe
siècle. Allemand.
**Peintre d'histoire, scènes de chasse, animaux, graveur à
l'eau-forte.**
Il devint maître dans la gilde d'Anvers en 1636. Il travailla en
1664 à Ratisbonne, puis probablement à Graz et en Styrie.
Après 1672, il alla en Italie et entra dans les ordres comme
moine célestin du couvent Saint-Eusèbe à Rome. Certains bio-
graphes distinguaient un Karl Andreas et un Andreas qui
semblent bien n'être qu'un seul artiste. Moine, il n'en peignait
pas moins des sujets profanes de scènes de chasse et de
combats d'animaux. Ce ne fut que sur le tard, retiré dans un
couvent des Abruzzes, qu'il se consacra à célébrer des ermites
et autres saints personnages en prière.

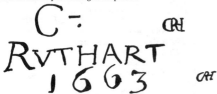

MUSÉES : BUDAPEST : *Combat entre loup et sanglier – Chasse au
cerf* – DRESDE : *Ulysse et Circé – Cerf et Héron – Chasse au cerf –
Combat entre ours et chiens* – FLORENCE (Palais Pitti) : *Bêtes
fauves – Cerf terrassé par des bêtes féroces* – GRAZ : *Chasse au
cerf*, deux fois – *Combat entre lions et tigres pour un cerf mort* –
INNSBRUCK : *Chasse au – Ravin au léopard* – OLDENBOURG :
David appelé devant le prophète Samuel – PARIS (Mus. du
Louvre) : *Chasse à l'ours* – POSEN (Mus. Mielzynski) : *Cerfs et
élans* – PRAGUE : *Lion et tigre* – SCHLEISSHEIM : *Chasse à l'ours* –
Cerf attaqué par des chiens – STOCKHOLM : *Bêtes féroces dans la
fente d'un rocher – Chasse au cerf – Trois cerfs se reposant dans
un site rocheux* – VIENNE : *Chasse au cerf – Aniers* – VIENNE (mus.
Czernin) : *Darius dans un paysage – Cerfs dans une contrée
montagneuse – Ours poursuivis par des chiens – Chasse au cerf*
– VIENNE (Harrach) : *Rivage rocheux avec daim, cerf et lièvre* –
VIENNE (Schonborn Buckheim) : *Chasse à l'ours* – VIENNE (Liech-
tenstein) : *Six œuvres.*
VENTES PUBLIQUES : PARIS, 1897 : *La Chasse au lion* ; *La Chasse
au tigre*, deux pendants : **FRF 105** – PARIS, 29 oct. 1948 :
Combats de lions et tigres, deux pendants : **FRF 22 000** –
VIENNE, 17 mars 1970 : *Ours attaqué par des chiens* : **ATS 32 000**
– VIENNE, 16 mars 1971 : *Tigre dévorant une biche* : **ATS 28 000**
– LONDRES, 21 mars 1973 : *Léopards attaquant un cerf* ; *Loups
attaquant un sanglier*, deux pendants : **GBP 1 800** – LONDRES, 21
mai 1976 : *La chasse au sanglier*, h/t (67,5x85) : **GBP 2 200** –
COPENHAGUE, 2 nov. 1978 : *Scène de chasse*, h/t (80x103) :
DKK 19 000 – LONDRES, 19 avr. 1985 : *Tigres attaquant un cerf
dans un paysage escarpé*, h/t (95,2x114,3) : **GBP 16 000** –
LUCERNE, 11 nov. 1987 : *Fauves luttant autour d'une proie*, h/t
(68x58) : **CHF 43 000** – LONDRES, 20 mai 1993 : *Études d'animaux
des bois et d'oiseaux sauvages*, h/t (48,7x76,6) : **GBP 56 300** –
PARIS, 7 mars 1994 : *La chasse à l'ours*, h/t (63x87) : **FRF 25 000**
– LONDRES, 9 déc. 1994 : *Chiens attaquant un jeune cerf dans un
paysage montagneux*, h/t (109,5x153) : **GBP 9 200** – LONDRES, 8
déc. 1995 : *Études de deux chiens de chasse, un ibis et trois
chauve-souris et deux hirondelles*, h/t (17,2x44,5) : **GBP 17 250** –
LONDRES, 13 déc. 1996 : *Cerfs se reposant dans une clairière avec
des canards, un lapin, un castor près d'une chute d'eau ; Léo-
pards attaquant un cerf et un élan dans une clairière avec
rochers, lion, vautours et renard*, h/t, une paire (chaque
96,5x132,7) : **GBP 84 000.**

RUTHENBECK Reiner
Né le 30 juin 1937 à Velbert Rheinland. XXe siècle. Allemand.
Sculpteur, peintre, multimédia.
Il fut élève de Joseph Beuys en 1962 à Düsseldorf.
Considéré comme d'avant-garde, le travail de Ruthenbeck a été
exposé lors de manifestations destinées à révéler cet aspect de
la recherche artistique, notamment au Kunstmuseum de Berne
en 1969 dans l'exposition *Quand les attitudes deviennent
formes*, puis au Musée de Lucerne avec Beuys, Palermo et Polke
ou à la Documenta V de Kassel en 1972, à l'Espace de l'art

concret de Mouans-Sartoux en 1996. L'œuvre de Ruthenbeck a
également fait l'objet de quelques expositions particulières à
Düsseldorf, Anvers, Berlin, Munich et Copenhague.
Ruthenbeck a fortement subi l'influence de Beuys, liant art et
attitudes, exaspérant l'expression en des rituels quasi religieux,
remettant peut-être en question une approche traditionnelle de
l'art, mais étant en définitive moins révolutionnaire qu'il n'y
paraît dans sa recherche forcenée de l'expressivité et acces-
soirement du sacré. Après les premiers objets transformés,
fabriqués presque artisanalement, de 1966-1967, Ruthenbeck a
adopté une attitude proche de l'art pauvre cristallisé autour de
Beuys en Allemagne, exposant tas de sable ou papiers froissés.
Passés les premiers instants de surprise, de suffocation ou de
refus, on est frappé finalement devant la « sagesse » de telles
manifestations, presque toujours vouées à nouer de nouveaux
liens entre l'homme « asservi » et la terre-mère dispensatrice de
nourritures et de travail dans les civilisations antérieures. Les
draperies de 1970 ne trahissent en rien ces liens ébauchés.
Renouant avec la peinture, mais cherchant toujours à retrouver
cet aspect élémentaire de la matière, il peint des toiles flot-
tantes, sortes de bannières triangulaires ou disposées en
triangle autour d'un châssis en croix qui renvoie aussi bien à un
problème spécifiquement pictural de tension qu'à une symbo-
lique religieuse inhérente à l'ensemble du travail de Ruthen-
beck, proche également en cela de celui de Beuys. À partir de
1979, il crée des œuvres basées sur une dualité chromatique
qu'il associe à des valeurs comme le chaud et le froid, la passi-
vité et l'activité. Il a également intégré à son travail des sup-
ports vidéos et des films.
BIBLIOGR. : In : *Dictionnaire de l'art moderne et contemporain,*
Hazan, Paris, 1992.
MUSÉES : LILLE (Fonds région. Nord-Pas-de-Calais) : *Bodenrah-
men* 1971.
VENTES PUBLIQUES : NEW YORK, 14 nov. 1991 : *Sans titre*, encre
feutre et graphite/quatre feuilles de pap. (en tout 41,3x59,5) :
USD 1 100.

RÜTHER Hermann
Né le 20 février 1885 à Münster (Rhénanie-Westphalie). XXe
siècle. Allemand.
Peintre.
Il fut élève de Soetebier.
MUSÉES : MÜNSTER : *Ancienne Porte de Lugger – La ville de
Münster vue du Sud-Est* 1810.

RÜTHER Hubert Josef Anton
Né le 11 avril 1886. XXe siècle. Allemand.
Peintre.
Il fut élève de R. Müller, d'O. Zwintscher, de G. Kuchl et d'O.
Gussmann. Il vécut et travailla à Dresde.
Il exécuta des peintures dans la chapelle du cimetière de Dres-
den-Friedrichstadt.

RÜTHER Irene, née **Rabinowicz**
Née le 22 septembre 1900 à Cologne (Rhénanie-West-
phalie). XXe siècle. Allemande.
Peintre.
Elle vécut et travailla à Dresde. Elle fut élève d'O. Gussmann et
femme de Hubert Josef Anton Rüther.

RUTHER Salomon ou **Rütter** ou **Ritter** ou **Reuter**
Né vers 1645. Mort en 1691. XVIIe siècle. Actif à Dantzig.
Allemand.
Peintre.

RUTHERFORD A.
XVIIIe-XIXe siècles. Britannique.
Aquafortiste.
Il grava des vues et des portraits.

RUTHERFORD Violet Mary. Voir **CHARLESWORTH
Violet Mary**

RUTHERSTON Albert ou **Rotherstein**
Né le 5 décembre 1881 à Bradford (York). Mort le 14 juillet
1953 à Ouchy-Lausanne (Suisse). XXe siècle. Britannique.
**Peintre de figures, paysages, dessinateur, affichiste,
illustrateur, écrivain.**
Frère de William Rothenstein. Il fut élève de Fred. Brown.
Si ses paysages sont d'une facture traditionnelle, il s'est créé un
style personnel dans ses travaux décoratifs. Il a mis en scène
Shakespeare, Bernard Shaw et illustré Shakespeare, Maeter-
linck.

MUSÉES : BRADFORD – LONDRES.
VENTES PUBLIQUES : LONDRES, 25 juin 1980 : *Nu dans un paysage*, aquar./soie (57,5x35,5) : **GBP 420** – LONDRES, 29 juil. 1988 : *Vaste paysage de collines* 1910, aquar. et gche (25x35) : **GBP 748**.

RUTHIEL Henri Joseph. Voir RUXTHIEL

RUTHS Amélie
Née le 28 avril 1871 à Hambourg. XXᵉ siècle. Allemande.
Peintre d'architectures, intérieurs, natures mortes, graveur.
Nièce et élève de Johann Valentin Georg Ruths.

RUTHS Johann Valentin Georg
Né le 6 mars 1825 à Hambourg. Mort le 17 janvier 1905 à Hambourg. XIXᵉ siècle. Allemand.
Peintre de paysages, marines, lithographe.
Il fit ses premières études à Düsseldorf et à Karlsruhe. Il séjourna en Italie et revint en Allemagne en 1857, date à laquelle il se fixa à Hambourg. En 1869, il devint membre de l'Académie de Vienne et de l'Académie de Berlin. Médaille d'or à Berlin en 1872.
MUSÉES : BERLIN : *Crépuscule* – BRÊME : *Promenade aux environs d'une petite ville* – BRESLAU, nom all. de Wroclaw : *Paysage du Holstein* – DRESDE : *Matinée d'automne en Suisse méridionale* – HAMBOURG : *Trois œuvres* – KŒNINGSBERG : *La source dans la forêt*.
VENTES PUBLIQUES : COLOGNE, 29 mars 1974 : *Paysage alpestre* : **DEM 7 000** – HAMBOURG, 1ᵉʳ juin 1978 : *Voyageur dans un paysage*, h/pan. (33x52) : **DEM 3 800** – HAMBOURG, 7 juin 1979 : *Paysage montagneux*, h/cart. mar./pan. (33,3x50,6) : **DEM 2 400** – HAMBOURG, 11 juin 1981 : *Paysage montagneux au crépuscule* 1870, h/pan. : **DEM 4 000** – HAMBOURG, 4 déc. 1987 : *Paysage boisé, Oldeburg* 1878, h/t (100x168) : **DEM 19 000** – LONDRES, 15 fév. 1991 : *Le col de Flüela*, h/pan. (35,6x52,1) : **GBP 1 980**.

RUTHVEN Mary, Lady
XIXᵉ siècle. Britannique.
Peintre d'architectures.
Le Musée d'Edimbourg conserve d'elle deux aquarelles (vues de temples grecs).

RUTHXIEL Henri Joseph. Voir RUXTHIEL

RUTILENSI Piero
XVIIᵉ siècle. Actif à Florence dans la première moitié du XVIIᵉ siècle. Italien.
Sculpteur.
On cite de lui un *Saint Mathieu*, peint vers 1620.

RÜTIMANN Christoph
Né en 1955. XXᵉ siècle. Suisse.
Artiste, créateur d'installations, auteur de performances, multimédia. Conceptuel.
Il vit et travaille à Lucerne.
Il commence à exposer à partir de 1981 en Allemagne, Italie, Pays-Bas et en Suède. Il a représenté la Suisse à la Biennale de Venise. Il montre ses œuvres dans des expositions personnelles à Lucerne à la galerie Mai 36, au Centre d'art contemporain La Criée de Rennes en 1993, à la galerie Philippe Rizo à Paris en 1995.
Dans le domaine de l'installation multimédia, l'œuvre de Christoph Rütimann est considérée comme inclassable. L'artiste s'approprie certaines apparences scientifiques pour mieux nouer, dénouer, mesurer les relations entre les choses, montrées dans leurs aspects visuel, sonore, et mental.

RÜTIMAN Emil
Né le 9 août 1878 à Zurich. XXᵉ siècle. Suisse.
Peintre, architecte.

RÜTIMEYER Friedrich ou Nikolaus Friedrich
Né le 7 mai 1797 à Schwarzenegg. Mort le 8 février 1847 à Mett. XIXᵉ siècle. Actif à Berne. Suisse.
Médailleur.

RUTKOWSKI Helene
Née le 24 janvier 1862 à Stettin (Szczecin). XXᵉ siècle. Allemande.
Peintre de portraits, paysages.
Elle fut élève de Gussow, de Gustav Graef et de Herterich.
MUSÉES : VARSOVIE (Mus. Nat.) : *Paysage pendant l'orage*.

RUTKOWSKI Szczesny
Né le 15 août 1887 à Szeptal Gorny près de Wloclawek. XXᵉ siècle. Polonais.

Peintre et écrivain d'art.
Il fit ses études à Rome et à Paris et subit l'influence d'Henri Rousseau. Le Musée National de Varsovie conserve de lui *Paysage pendant l'orage*.

RUTLAND Violet of, duchesse, née Lindsay. Voir GRANBY

RUTLEDGE William ou Rutledge
XIXᵉ siècle. Britannique.
Peintre de portraits, paysages.
Actif à Sunderland, il exposa à Londres, notamment à Suffolk Street de 1881 à 1892.
MUSÉES : SUNDERLAND : *Portrait du poète américain Walt Whitman*.
VENTES PUBLIQUES : MONTRÉAL, 1ᵉʳ mai 1989 : *Pont de Londres*, h/t (81x104) : **CAD 850**.

RUTLINGER Johannes
Probablement d'origine allemande. XVIᵉ siècle. Britannique.
Graveur au burin et médailleur.
Il grava des cartes et un *Portrait de la reine Elisabeth* se trouvant au Musée Britannique de Londres.

RÜTLINGER Kaspar ou Reutlinger
Né en 1562 à Zurich. Mort le 8 novembre 1610 à Zurich. XVIᵉ-XVIIᵉ siècles. Suisse.
Peintre et calligraphe.
Il fut maître en 1583.

RUTS. Voir aussi RUTZ

RUTS Adriaen
Mort en 1619 à Leeuwarden. XVIIᵉ siècle. Actif à Brême. Hollandais.
Peintre.
Il travailla à Amsterdam dès 1593 et se fixa à Leeuwarden en 1597. Probablement père de Cornelis Ariensz Ruts.

RUTS Cornelis
XVIᵉ siècle. Actif à Anvers. Éc. flamande.
Peintre.
Bourgeois à Amsterdam en 1586. D'après le Dr Wurzbach, peut-être n'est-il autre que Cornelis Rutz dit Baerts.

RUTS Cornelis Ariensz
Né en 1594 à Leeuwarden. XVIIᵉ siècle. Hollandais.
Peintre.
Probablement fils d'Adriaen Ruts. Il travailla à Leeuwarden en 1621.

RÜTS Helene von
Née le 11 août 1868 à Naumbourg. Morte le 1ᵉʳ novembre 1933 à Leipzig. XXᵉ siècle. Allemande.
Peintre de portraits.
Elle fit ses études à Berlin chez Georg Ludwig Meyn, à Paris et à Leipzig chez H. Soltmann.
MUSÉES : LEIPZIG : *Marguerite* – *Portrait de la mère de l'artiste* – un dessin.

RÜTS Karl Rudolf von
Né le 31 mai 1790. Mort le 9 août 1875 à Rüdersdorf près Berlin. XIXᵉ siècle. Allemand.
Portraitiste amateur.
Il peignit des acteurs en costumes du temps de Wallenstein.

RUTSCH Alexandre
Né en 1930 à Vienne. XXᵉ siècle. Autrichien.
Peintre, sculpteur.
Échappant à toutes les écoles, passant du réalisme le plus strict à l'abstraction la plus complète, portraitiste aigu, créateur de compositions cosmiques où se déchaînent les angoisses de son âme, Rutsch ne se limite ni à la peinture, ni à la sculpture et touche aussi bien à la musique ou au cinéma. Jouant du fer à souder pour réaliser, à partir d'éléments mécaniques, d'hallucinantes figures humaines ou animales, il semble curieux de toutes les techniques, ce qui a autorisé Raymond Charmet à évoquer l'humanisme à son propos.

RUTSCHELL Henri Joseph. Voir RUXTHIEL

RUTTA Clementi. Voir RUTA

RUTTE E. A.
XIXᵉ siècle. Allemand.
Peintre de fleurs.
Élève de K. Rötigs, travaillant en 1826 à Berlin.

RUTTEN Anne
Née en 1898 à Lanaken. Morte en 1981 à Waterschei. XXᵉ siècle. Belge.

Peintre de genre, figures, natures mortes.
Elle fut élève de J. Damien.
BIBLIOGR. : In : *Dict. biogr. illustré des artistes en Belgique depuis 1830*, Arto, Bruxelles, 1987.
VENTES PUBLIQUES : LOKEREN, 10 oct. 1992 : *Nature morte*, h/t (86x70) : BEF 55 000.

RUTTEN Jan ou Johannes
Né le 31 juillet 1809 à Dordrecht. Mort le 10 octobre 1884 à Dordrecht. XIXᵉ siècle. Hollandais.
Peintre de paysages urbains, paysages, dessinateur.
Élève de A. Van Stry dont il épousa la petite-fille, et de G. A. Schmidt.
MUSÉES : DORDRECHT : *Vues du vieux Dordrecht*, plus de 700 dessins.
VENTES PUBLIQUES : LONDRES, 21 oct. 1970 : *Scène de rue* : GBP 2 700 – LONDRES, 26 mars 1982 : *La Bourse, Copenhague*, h/t (63,5x84) : GBP 8 000 – LONDRES, 22 juin 1984 : *Vue d'une ville de Hollande*, h/pan. (42x54,5) : GBP 6 500 – AMSTERDAM, 10 fév. 1988 : *Un capriccio villageois avec un bateau de plaisance abordant près des bateaux de pêche*, h/t (65x49,5) : NLG 3 680 – AMSTERDAM, 30 oct. 1996 : *Vue de Dordrecht avec la Grote Kerk au loin*, h/pan. (57,5x81,8) : NLG 36 902.

RUTTENZWIG. Voir RUTENZWIG

RÜTTER Hans Jakob et Hans Peter. Voir RÜTER

RÜTTER Salomon. Voir RUTHER

RÜTTGERS. Voir RÜTGERS

RÜTTIMANN A.
XVIIIᵉ-XIXᵉ siècles. Suisse.
Peintre.
Il a peint un *Saint Aloïse* et un *Saint François-Xavier* dans la chapelle de Ried à Lachen.

RUTTKAY Gyorgy
Né en 1898. Mort en 1974. XXᵉ siècle. Hongrois.
Peintre, aquarelliste.
Il s'est formé à Kassa (Kosice). Il se lie avec Kassak, à qui il envoie ses premiers dessins et aquarelles pendant la guerre, lesquels seront présentés à plusieurs reprises aux expositions *MA* et dans la revue qui l'accompagne. Après la guerre, il poursuivit ses études à l'Académie des Beaux-Arts de Bucarest. En 1922-23, il effectua un voyage d'études en Allemagne.
Il a figuré à l'exposition *L'art en Hongrie – 1905-1930 – art et révolution* au Musée d'art et d'industrie en 1980.
MUSÉES : BUDAPEST (Gal. Nat.) : *Composition au hibou* 1923, aquar. – *Sommeil*, aquar., 1923 – PÉCS (Mus. Janus Pannonius) : *Composition 1910*, aquar. – *Autoportrait* 1923.

RUTXHIEL Henri Joseph. Voir RUXTHIEL

RUTY P. M.
Né en 1868 à Paris. XIXᵉ-XXᵉ siècles. Français.
Peintre de genre, figures, architectures, dessinateur, illustrateur.
Il fut élève de Lechevallier-Chevignard et de l'architecte de la Rocque. Il a, entre autres, illustré, *Mon Chevalier* de G. Franay (édité en 1896), en 1900 *Eviradnus* de Hugo, avec Mucha *Mémoires d'un éléphant blanc* de J. Gautier (édité en 1924). Il a collaboré au *Petit Français Illustré*.
BIBLIOGR. : In : *Dictionnaire des illustrateurs 1800-1914*, Ides et Calendes, Neuchâtel, 1989.
MUSÉES : LIMOGES : *Château de Blois*, dess. – *Entrée de ville*, *scène bretonne*, dess.

RUTZ Caspar
XVIᵉ siècle. Actif dans la seconde moitié du XVIᵉ siècle. Éc. flamande.
Peintre.
Il s'enfuit de Malines en 1567 et s'établit à Cologne où il grava *la Cène* d'après Corn. Cort. Ce fut aussi un éditeur de gravures.

RUTZ Cornelis, dit Baerts
XVIᵉ siècle. Actif dans la seconde moitié du XVIᵉ siècle. Allemand.
Peintre.
Peut-être fils de Caspar Rutz. ou identique à Cornelis Ruts.

RUTZ Gustav
Né le 14 décembre 1857 à Cologne (Rhénanie-Westphalie). XIXᵉ-XXᵉ siècles. Allemand.
Sculpteur.
Il fit ses études à Düsseldorf chez Julius Geertz et à Munich chez A. Hess.

Il sculpta des statues et des fontaines dans plusieurs villes d'Allemagne.

RUTZ Jakob. Voir RUEZ

RUTZ Jean
Mort à Laon, fin 1606 ou début 1607. XVIᵉ siècle. Actif à Laon. Français.
Peintre.
Il fut peut-être d'origine allemande et le premier maître d'Antoine et de Louis Lenain. Il travailla pour la cathédrale de Laon.

RUTZ Maximilian
XVIIIᵉ siècle. Actif à Cologne dans la seconde moitié du XVIIIᵉ siècle. Allemand.
Peintre.

RUTZ P.
XVIIᵉ siècle. Actif à Cologne en 1650. Allemand.
Graveur au burin.

RUUTAERT Daniel ou Ruuthaert. Voir RUTAERT

RUVIALE Francesco ou Rubiales, dit il Polidorino, appelé parfois, par erreur, Pedro de Rubiales
Né en Estremadure. XVIᵉ siècle. Actif à Naples de 1527 à 1560. Espagnol.
Peintre d'histoire.
Il fut élevé à Naples. Ayant vu des ouvrages de Polidoro da Caravaggio tandis que ce maître s'était réfugié dans cette ville après le sac de Rome par les Impériaux, Ruviale devint l'élève du célèbre disciple de Raphaël. Il fut aussi le collaborateur de Varsori. Il imita son maître avec tant de succès qu'on lui donna le surnom de Polidorino. On cite notamment de lui *Le Christ mort*, dans la chapelle du tribunal de Naples, et une *Descente de croix*, à celle de la Vicaria Criminale.

RUVIRA. Voir RUBIRA

RUVOLO Felix
Né en 1912 à New York. XXᵉ siècle. Américain.
Peintre, peintre de décorations murales.
Il passa son enfance en Sicile, puis, de 1926 à 1948, vécut à Chicago, où il fut élève de l'Art Institute. Il vécut et travailla à Walnut Creek (Californie). Il eut l'occasion de réaliser plusieurs décorations murales à Chicago.
Alors qu'il montrait la première exposition personnelle de ses œuvres, en 1947, en cette même année, il présentait à la Fondation Carnegie de Pittsburgh, sous le titre *Duel of the Entomologist*, un étrange personnage à mi-chemin de la technique abstraite et de l'inspiration surréaliste. Il fit ensuite de nombreuses expositions dans des galeries privées et publiques des États-Unis.
BIBLIOGR. : Michel Seuphor : *Diction. de la peint. abstr.*, Hazan, Paris, 1957.

RUWEEL Jean ou Rueele
XVᵉ siècle. Éc. flamande.
Sculpteur sur bois.
Il a sculpté en 1411 et 1412 un retable pour la cathédrale, de Courtrai et un autre pour l'église Saint-Martin de la même ville (1413-1415).

RUWEL Alexander
XVIIᵉ siècle. Actif à Bruges de 1675 à 1684. Éc. flamande.
Peintre.

RUWEL Alexander. Voir aussi ROSWEL

RUWELLES Jean François de. Voir RUELLES

RU WENSHU ou Jou Wen-Chou ou Ju Wên-Shu
Originaire de Wuxiang. XVIIᵉ siècle. Active vers 1600. Chinoise.
Peintre.
Femme peintre, grand-mère du peintre Mao Xinian, elle est connue pour ses paysages, ses fleurs et ses insectes.

RUWERSMA Wessel Pieters
Né en 1750 à Korlum (Frise). Mort en 1827 à Buitenpost. XVIIIᵉ-XIXᵉ siècles. Hollandais.
Portraitiste et paysagiste.
Maître de W.-H. Van der Kool et de A.-G. Zuvart.

RU XIA-FAN
Né en 1954 à Nankin. XXᵉ siècle. Actif en France. Chinois.
Dessinateur, peintre de lavis.
En 1982, il obtient son diplôme de l'École normale supérieure

de Nankin, en 1983 il suit les cours de l'École des Beaux-Arts de Paris. Il vit et travaille à Paris.

Il participe à des expositions collectives, parmi lesquelles : 1985 Salon des Réalités Nouvelles à Paris. Il montre ses œuvres dans des expositions personnelles, dont : 1982, Musée des Beaux-Arts, Nankin ; 1983, 1984, galerie Arts Promotion, Hong Kong ; 1984, galerie Carrefour de la Chine, Paris ; 1986, Espace Vendôme, Paris (avec Yan Pei-Ming).

Son art relève d'une abstraction sensible d'où l'on discerne des figures et des portraits. Cadencées selon un rythme vertical, les compositions de Ru Xia-Fan sont aussi une invite au rêve et au phantasme.

RUXTHIEL Henri Joseph ou Rutchiel ou Rutxhiel ou Ruthiel ou Ruthxiel ou Rutschell

Né le 4 juillet (ou juin) 1775 à Lierneux près de Liège. Mort le 15 septembre 1837 à Paris. XIXᵉ siècle. Belge.

Sculpteur.

D'abord berger, il vint à Paris, et y fut élève de Devandre, Houdon et David ; deuxième grand prix de Rome en 1804 ; premier grand prix en 1808. Il exposa au Salon de 1814 à 1827.

Cachets de vente

Musées : Bourges : *Pandore* – Dijon : *Charles Antoine d'Angoulême* – Liège : *Grétry* – Nantes : *Elfride Clarke de Feltre* – Paris (Mus. du Louvre) : *Zéphire et Psyché* – Versailles : *Duc de Berry* – *Suffren* – *Napoléon Iᵉʳ*.

RUY Alphonse ou Joseph Alphonse

Né le 5 juillet 1853 à Paris. XIXᵉ siècle. Français.

Paysagiste, aquarelliste et architecte.

Élève de Vaudremer, de L. J. André et de Brunet-Debaines.

RUYCK Roger de

Né en 1918 à Merelbeke. XXᵉ siècle. Belge.

Dessinateur, illustrateur, aquarelliste. Fantastique.

Il fut élève de l'Académie Saint-Luc et de la School voor Kunstambachten à Gand.

Bibliogr. : In : *Dict. biogr. illustré des artistes en Belgique depuis 1830*, Arto, Bruxelles, 1987.

RUYER Jean

Né à Rouen (Seine-Maritime). XXᵉ siècle. Français.

Peintre.

Il a figuré au Salon d'Automne à Paris.

RUYL L. F. G. Van der

XVIIIᵉ siècle. Travaillant en 1789. Éc. flamande.

Peintre.

Le Musée de Dunkerque conserve de lui un *Portrait de l'artiste* et *Portrait de J. Emmery, maire de Dunkerque*.

RUYS Simon ou Symen ou Ruysch

XVIIᵉ siècle. Actif dans la seconde moitié du XVIIᵉ siècle. Hollandais.

Peintre et dessinateur de portraits.

Peut-être élève de W. Vaillant, membre de la Confrérie de La Haye en 1679, 1685 et 1688. On cite de lui : *Johannes Camprich Van Cronefeldt* (à Amsterdam).

RUYSCH Aletta Jacoba Joséphine, puis Thol-Ruysch

Née le 6 août 1860 en Hollande. Morte en 1931. XIXᵉ-XXᵉ siècles. Hollandaise.

Peintre de natures mortes.

Elle commença ses études en Hollande, alla en Angleterre en 1879 et en France en 1880. Elle travailla aussi à Anvers avec Eugène Joors. Elle épousa Henrick Otto Thol.

En 1890, elle exposa à La Haye.

Musées : La Haye (Mus. Minicipal) : *Nature morte*, signée Aletta Ruysch – Versiers.

RUYSCH Anne ou Anna Elisabeth

Morte après 1741. XVIIIᵉ siècle. Hollandaise.

Peintre de natures mortes, fleurs et fruits.

Sœur de Rachel Ruysch, elle aurait été active de 1680 à 1741. Le Dr von Wurtzbach mentionne de cette artiste un tableau ayant paru à la vente Brand von Cabour qui eut lieu à Breukalen en 1849.

Musées : Karlsruhe : *Reptiles et fleurs.*

Ventes Publiques : Londres, 24 nov. 1971 : *Nature morte aux*

fruits :* GBP 1 850 – New York, 15 jan. 1993 : *Nature morte avec deux pêches et des grappes de raisin sur une nappe rouge drapée* 1685, h/t (34,3x30,5) : USD 28 750.

RUYSCH Fredericus ou Frederik

Né le 23 mars 1638 à La Haye. Mort le 12 ou le 22 février 1731 à Amsterdam. XVIIᵉ-XVIIIᵉ siècles. Hollandais.

Peintre de fleurs, amateur.

Père d'Anne et de Rachel Ruysch. Il était professeur d'anatomie et botaniste à Amsterdam.

RUYSCH J.

XVIIᵉ siècle. Actif à La Haye à la fin du XVIIᵉ siècle. Hollandais.

Paysagiste.

Cité en 1699, comme membre de la gilde Saint-Luc.

RUYSCH Johann

Né à Utrecht. Mort en 1533 à Cologne. XVIᵉ siècle. Allemand.

Peintre de compositions religieuses.

Astrolome, il pratiqua la peinture. De l'ordre des Bénédictins, il collabora avec Sodoma dans les Stanze du Vatican de Rome à partir de 1508.

RUYSCH Rachel ou Ruisch, Mme Juriaen Pool

Née en 1664 ou 1665 à Amsterdam. Morte le 12 août 1750 à Amsterdam. XVIIᵉ-XVIIIᵉ siècles. Hollandaise.

Peintre de natures mortes, fleurs et fruits.

Fille du professeur d'anatomie Frédéricus Ruysch. Élève de Willem Van Alst. Elle apportait tant d'ardeur à son travail que, riche et belle, elle refusa longtemps de se marier pour éviter les tracas d'un ménage. En 1695 pourtant, elle se décida à épouser le peintre Juriaen Pool, plus jeune qu'elle de deux ans et qui s'éteignit avant elle. Pool d'ailleurs, subjugué par le talent de sa femme qui venait d'entrer à l'Académie de La Haye, en 1701, cessa bientôt toute activité artistique et se consacra au commerce de la dentelle. Rachel Ruysch, quant à elle, ne cessa jamais de peindre, comblée d'honneur et de présents. Un de ses dix enfants fut tenu sur les fonts baptismaux à Düsseldorf par l'Électeur Palatin, au service duquel elle était attachée depuis 1708, qui lui fit présent d'une médaille d'or, donnant de surcroît à la mère « une toilette complète en argent, composée de vingt-huit pièces, à laquelle il ajouta six flambeaux du même métal ». À la mort du prince en 1716, elle revint à Amsterdam.

Elle a toujours signé ses ouvrages de son nom de jeune fille. Elle peignit presque exclusivement des natures mortes, copiant dans les moindres détails les objets qu'elle plaçait sous ses yeux. Le XVIIᵉ siècle lui fit une grande réputation de peintre de fleurs qu'elle présentait en bouquets placés dans des niches ou sur une table, accompagnés de papillons ou d'insectes. Toute sa vie, Rachel Ruysch copia minutieusement des fleurs et des oiseaux, dépouillant, par scrupule paraît-il, toute originalité et le soin extrême qu'elle apportait à chaque œuvre en explique la rareté malgré une si longue carrière. ■ E. D.

Musées : Aix : *Nature morte* – Aix-la-Chapelle : *Bouquet* – Amsterdam : *Bouquet* – *Trois tableaux de fleurs* – Bonn : *Fleurs* – Breslau, nom all. de Wroclaw : *Fleurs* – Brunswick : *Fleurs et fruits* – Bruxelles : *Fleurs et fruits* – Budapest : *Fleurs* – Cherbourg : *Bouquet de fleurs* – Cologne : *Fleurs* – Darmstadt : *Fleurs* – Dresde : *Fruits et cerf-volant* – *Fleurs* – *Fleurs devant un rocher* – La Fère : *Vanitas* – Florence (Gal. roy.) : *Fleurs et fruits* – *Fleurs dans une corbeille* – Florence (Palais Pitti) : *Fruits, fleurs et insectes* – *Fleurs et fruits* – Francfort-sur-le-Main : *Bouquet de fleurs* – Genève (mus. Ariana) : *Bouquet de fleurs variées* – Glasgow : *Fleurs* – *Vase de fleurs* – Hambourg : *Fleurs* – La Haye : *Fleurs* – *Bouquet* – Karlsruhe : *Bouquet* – *Fruits* – Kassel : *Fleurs* – Lille – Londres (Nat. Gal.) : *Fleurs* – Munich : *Fleurs sur une table de marbre* – *Melon, raisins, pêches, au pied d'un arbre* – *Fleurs sur une table de marbre, papillons et chenilles* – New York (Metropolitan Mus.) : *Fleurs et papillons* – Nice : *Singes pillant un dessert* – *Langouste et raisin* – Rotterdam : *Fleurs* – Vienne : *Grand bouquet* – Vienne (mus. Czernin) : *Fleurs sur une table de pierre* – *Fruits, melons, etc., sur une table* – Vienne (Liechtenstein) : *Fleurs et fruits* – Wiesbaden : *Vase avec des fleurs.*

Ventes Publiques : Amsterdam, 22 avr. 1709 : *Un vase de*

fleurs: **FRF 580** – Paris, 1777: *Fleurs et grenades*; *Raisins, pêches, prunes et autres fruits*, ensemble: **FRF 3 000** – Londres, 1840: *Pêches, raisins et autres fruits*: **FRF 7 185**; *Bouquet de fleurs*: **FRF 5 250** – Paris, 1865: *Vase de fleurs*: **FRF 1 500**; *Tableau de fruits*: **FRF 1 200** – Paris, 1867: *Bouquet de fleurs*: **FRF 4 450** – Londres, 1876: *Vase de fleurs*: **FRF 10 500** – Bruxelles, 1882: *Fleurs*: **FRF 3 200** – Paris, 1897: *Guirlande de fleurs*: **FRF 800** – Paris, 1898: *Fleurs*: **FRF 2 300** – Londres, 22 juil. 1910: *Fleurs dans un vase*: **GBP 43** – Londres, 25 et 26 mai 1911: *Melon, poires, etc.* 1707: **GBP 262** – Londres, 16 juin 1911: *Fruits, nid d'oiseaux et insectes*: **GBP 89** – Paris, 12-15 jan. 1921: *Nature morte*: **FRF 4 600** – Londres, 23 juin 1922: *Vase de fleurs, verre de vin et orange pelée*: **GBP 136** – Londres, 23 mars 1923: *Fruits et nid d'oiseaux*: **GBP 136** – Londres, 29 jan. 1926: *Fleurs dans un vase*: **GBP 96** – Londres, 11 juin 1926: *Fleurs dans un vase sur une table de marbre*: **GBP 194** – Londres, 20 mai 1927: *Fleurs dans un vase de verre*: **GBP 210** – New York, 1er mai 1930: *Vase de fleurs*: **USD 900** – Paris, 18 juin 1932: *Fruits au pied d'un vase de pierre*: **FRF 2 400** – Londres, 12 juil. 1935: *Vase de fleurs et insectes*: **GBP 94** – Londres, 2 juil. 1937: *Fleurs dans une coupe*: **GBP 693** – Paris, 30 juin et 1er juil. 1941: *Vase de fleurs avec papillons et insectes*, attr.: **FRF 4 600** – Paris, 10 fév. 1943: *Vase d'œillets*: *Vase de fleurs*, deux panneaux. Attr.: **FRF 9 200** – Londres, 4 mars 1943: *Fleurs, lézard et papillons*: **GBP 92** – Paris, 12 mars 1943: *Vase de fleurs*, attr.: **FRF 6 800** – Paris, 17 mars 1943: *Fruits, fleurs et ara*, école de R. R.: **FRF 22 000** – Londres, 7 mai 1943: *Fleurs dans un vase*: **GBP 105** – Londres, 14 déc. 1945: *Fleurs et fruits*; *Oiseau et reptile*: **GBP 241** – New York, 20 et 21 fév. 1946: *Fleurs*: **USD 275** – Utrecht, 8-11 oct. 1946: *Fleurs*: **NLG 2 100** – Londres, 11 oct. 1946: *Fleurs dans un vase*: **GBP 997** – Londres, 5 fév. 1947: *Roses, tulipes et coquelicots*: **GBP 520** – Paris, 19 juin 1947: *Fleurs et papillons*: **FRF 92 500** – Paris, 12 mai 1950: *Le bouquet de fleurs*, attr.: **FRF 55 000** – Londres, 23 juin 1950: *Vase de fleurs* 1716: **GBP 441** – Lucerne, nov. 1950: *Vase de fleurs*: **CHF 1 500** – Amsterdam, 13 mars 1951: *Nature morte aux fleurs*: **NLG 1 800** – Londres, 11 mai 1951: *Fleurs et fruits*, deux pendants: **GBP 198** – Paris, 12 déc. 1953: *Fleurs et insectes*: **FRF 200 000** – Londres, 25 fév. 1959: *Nature morte*: **GBP 880** – Londres, 1er avr. 1960: *Composition de fleurs*: **GBP 3 780** – Paris, 24 avr. 1961: *Vase de roses*: **FRF 15 200** – Londres, 30 juin 1961: *Coquelicots, chardons et ancolie*: **GBP 1 995** – Londres, 27 juin 1962: *Nature morte aux fruits*; *Nature morte aux fleurs*, peint. sur métal: **GBP 2 800** – Londres, 4 déc. 1964: *Nature morte aux fleurs*: **GNS 3 800** – Londres, 29 mars 1968: *Nature morte aux fleurs*: **GNS 4 000** – Londres, 27 juin 1969: *Natures mortes aux fleurs et aux fruits*, deux toiles: **GNS 5 600** – Londres, 26 nov. 1971: *Nature morte aux fleurs*: **GNS 8 000** – Londres, 23 mars 1973: *Fleurs sur un entablement*: **GNS 30 000** – Londres, 28 juin 1974: *Nature morte aux fleurs*: **GNS 3 800** – Paris, 22 oct. 1976: *Nature morte aux fruits et aux insectes*, h/t (90x76): **FRF 45 000** – Londres, 1er déc. 1978: *Fleurs, serpents et insectes au bord d'un étang* 1686, h/t (113x85,7): **GBP 30 000** – Londres, 20 juin 1979: *Nature morte aux fleurs* 1682, h/t (51x38): **GBP 24 000** – Londres, 9 déc. 1981: *Nature morte aux fleurs*, h/t (58x51): **GBP 19 000** – Paris, 29 avr. 1982: *Vase de fleurs et fruits sur un entablement*, h/t (82x70): **FRF 68 000** – New York, 9 juin 1983: *Vase de fleurs*, h/t (62x50): **USD 70 000** – Londres, 3 avr. 1985: *Nature morte aux fleurs* 1695, h/t (31x24): **GBP 74 000** – Londres, 12 déc. 1986: *Nature morte aux fleurs sur un entablement*, h/t (76,2x64,1): **GBP 48 000** – Paris, 14 avr. 1988: *Jetée de fleurs sur un entablement*, h/pan. (16,5x17): **FRF 45 000** – New York, 11 jan. 1989: *Nature morte de fruits avec un oiseau et son nid, un lézard et des insectes*, h/t (63x54): **USD 165 000** – Londres, 6 juil. 1990: *Branche de prunier, narcisse et autres fleurs de printemps avec des insectes sur un entablement de marbre*, h/t (26x21): **GBP 68 200** – Amsterdam, 13 nov. 1990: *Importante composition florale avec des tulipes, roses, chèvre-feuille, pivoines, et autres dans un vase près d'un nid sur un entablement* 1739, h/t (52x42): **NLG 943 000** – Monaco, 7 déc. 1990: *Bouquet de fleurs sur un entablement*, h/t (56x45): **FRF 832 500** – Amsterdam, 14 nov. 1991: *Nature morte avec un pavot, des œillets, un bleuet, des champignons et des insectes sur un sol moussu de forêt* 1683, h/t (64x51,6): **NLG 172 500** – Bologne, 8-9 juin 1992: *Composition florale dans un vase sur un entablement de pierre*, h/t (78x63): **ITL 63 250 000** – Londres, 11 déc. 1992: *Œillet, volubilis, hibiscus avec un papillon sur un entable-*

ment, h/pan. (34,4x27,2): **GBP 154 000** – New York, 12 jan. 1994: *Bouquet de raisin avec des roses trémières, des iris, des œillets d'Inde, des clématites une chataigne et des mûres suspendu dans une niche* 1681, h/t (65,5x50,8): **USD 96 000** – Londres, 8 déc. 1995: *Tulipes, pivoines, chèvrefeuille et autres sur un entablement de marbre avec des papillons et des insectes*, h/t (62,3x53,2): **GBP 342 500** – Londres, 5 juil. 1996: *Importante nature morte de fruits avec un nid d'oiseaux, un lézard et des insectes* 1710, h/t (87x69,5): **GBP 210 500** – Londres, 18 avr. 1997: *Chèvrefeuille, pois de senteur, lys, pivoines, jacinthes, fleurs de la passion, et autres fleurs, un ananas et un cactus dans une urne de pierre Boettger avec un papillon jaune pâle sur un entablement de marbre*, h/t (89,5x70,5): **GBP 40 000** – Londres, 3 déc. 1997: *Un bouquet de roses, soucis et un pied-d'alouette avec un vulcain sur un entablement en marbre* 1686, h/t (34x29): **GBP 199 500**.

RUYSCH Simon. Voir **RUYS**

RUYSCHER Jan. Voir **RUISCHER**

RUYSDAEL Isaac ou **Isaack Van** ou **Ruisdael**
Né en 1599 à Naarden. Enterré le 4 octobre 1677 à Haarlem. XVIIe siècle. Hollandais.
Peintre de paysages animés, paysages.
Frère de Salomon et père de Jakob Ruysdael, il fut non seulement peintre mais aussi marchand de tableaux et fabricant de cadres. En 1642 il se maria à Haarlem, où il était établi.
Il a surtout peint des paysages dans un style se rapprochant de celui de son frère, mais annonçant celui de son fils. Ses toiles sont traitées avec précision et peu de couleurs.
Bibliogr. : In : *Diction. de la peinture flamande et hollandaise*, coll. Essentiels, Larousse, Paris, 1989.
Musées : Berlin : *Paysage avec paysans* – Munich : *Pente sablonneuse* – Vienne (Gal. académ.) : *Paysage avec clôture*.
Ventes Publiques : Paris, 14 juin 1891 : *Paysage* : **FRF 3 600** – Amsterdam, 14 nov. 1990 : *Personnages sur des chemins de campagne avec une ferme à l'arrière-plan* 1638, h/pan. (53x106,5) : **NLG 26 450** – New York, 11 jan. 1995 : *Paysage boisé avec des voyageurs près d'un cottage et un moulin à l'arrière-plan*, h/pan. (49,2x66) : **USD 63 000**.

RUYSDAEL Jakob Isaakszoon Van ou **Ruisdael**
Né en 1625, 1628 ou 1629 à Haarlem. Mort à Amsterdam, enterré le 14 mars 1682 à Haarlem. XVIIe siècle. Hollandais.
Peintre de paysages, marines, dessinateur, aquafortiste.
On ignore quel fut son maître ; on a dit que c'était son oncle Salomon, ou Allardt Van Everdingen, ou Wynants ou Jan Cornelisz Vroom ; on a dit aussi que son père, marchand de cadres, était peintre et lui avait appris son art ; il paraît probable qu'il se forma seul, mais l'étude de la nature ; les figures d'un caractère naïf dont il orna quelques-uns de ses paysages semblent confirmer cette hypothèse. Il entra dans la gilde de Haarlem en 1648, alla à Amsterdam en 1657, y obtint le droit de bourgeoisie en 1659, mais il ne réussit pas. Il semble peu probable qu'il revint dans la misère à Haarlem en 1681 et y mourut à l'hôpital. Il eut pour élève peut-être Hobbéma. Ses tableaux furent ornés de figures par Van Ostade, V. Berchem, Philippe Wouverman, Br. d'Helst, J. Victon, Jan Vonck. De nombreuses traditions existent sur Jakob Ruysdael, dont la vie reste secrète et mélancolique. Dès 1667, son testament indique qu'il devait souffrir d'une maladie chronique, dont il voulait peut-être se guérir luimême. C'est la raison que donnent certains biographes pour expliquer qu'il fit ses études de médecine et fut reçu docteur à Caen en 1676.
Sentir, s'étendre, désirer, s'abandonner à des rapports sentis, y puiser une nouvelle énergie pour donner ensuite, la résumer par une œuvre expressive, pleine d'amour et d'autorité, c'est en quelque sorte réaliser une seconde création ; c'est imposer à une manifestation positive le reflet d'une autre réalité, mystérieuse, insondable. C'est dans l'âme du véritable artiste que sont renfermés tous les éléments d'une puissance esthétique. Toute création est l'expression de soi dans le monde physique et dans le monde moral. En convertissant sa pensée, sa pensée fugitive en une forme saisissable, l'artiste semble avoir réalisé l'idée de l'immortalité à laquelle il aspire. Apprendre comment on doit regarder la nature, en découvrir les variétés de perfection, nous sera d'un grand charme quand nous serons seuls devant elle, et surtout lorsqu'un maître, par une certaine sympathie de tempérament, nous exprimera avec éloquence ce que nous voyons et sentons. Le paysage hollandais est tout d'émotion ; c'est l'amour du village, de la plaine, de la mer. Le peintre hollandais est si intimement lié au milieu, il a

toujours une si profonde affection pour les choses qui sont près de lui, que cette intimité constante est la source même de son talent. Dans un temps où tant de peintres ne voyaient que le côté pittoresque de la campagne, Ruysdael, en proie à sa secrète inquiétude, poursuivait au sein de la nature l'insaisissable idéal. Il aspirait à pénétrer la grande âme que les panthéistes prêtent au monde. Descamps rapporte que, dès l'âge de douze ans, Ruysdael était l'auteur de peintures dignes de l'estime d'artistes renommés ; il est permis de supposer que le désir d'ajouter à la gloire de Jakob lui ait fait attribuer des œuvres de son oncle Salomon de vingt ans plus âgé que lui. Certains auteurs affirment que l'amitié qui lia Ruysdael à Berghen fut pour beaucoup dans le talent de notre peintre. L'étude de l'œuvre de Ruysdael est là pour contredire cette assertion. Autant Berghen a cherché à plaire en réunissant dans ses œuvres tout ce que pouvait rechercher un public désireux de tableaux faits surtout de grâce, autant Ruysdael par le choix de ses sujets sévères et la sobriété de son exécution s'oppose à cette conception aimable. Aussi le grand succès obtenu de son temps par Berghen a-t-il eu pour effet de ne lui réserver par la suite qu'une place de « petit maître ».

Ruysdael est avant tout sobre dans ses moyens. Sa couleur évite tout éclat et tout brillant. Le rouge entre autres en est banni et seules parfois les figures – ajoutées sur la demande d'acheteurs – et souvent peintes par d'autres artistes, viennent rompre la parfaite unité de l'ouvrage. Il semble qu'il ait étudié les œuvres d'Everdingen, peintre d'un talent qui ne peut lui être comparé. Mais le choix de certains de ses sujets a fait parfois attribuer à Ruysdael des productions d'Everdingen, dont le faire est cependant maigre, dur et sans vigueur. Ruysdael a peint des effets dramatiques, des cascades, des rochers, des marais avec de grands arbres ; parfois aussi les plus simples ; tels le Buisson ou le Coup de soleil, du Louvre. Ruysdael, profondément attaché à son pays, n'a pas peint des paysages composés dans le goût italien, ainsi que ceux de Jean Both, par exemple. Les effets de lumière qui animent souvent ses tableaux, ne sont autres que les rayons de ce soleil, qui, déchirant son voile de brume, vient de temps à autre réchauffer les pâles et limoneuses plaines du Zuiderzee. Il paraît difficile d'admettre qu'il n'ait pas voyagé. Ce n'est pas aux environs d'Amsterdam qu'il aurait pu trouver les motifs de ses immenses cascades. S'il ne prit sans doute jamais la route d'Italie suivie par tant d'artistes, il visita la Westphalie, le Gueldre et le Hanovre en 1650, mais il semble qu'il n'alla jamais jusqu'en Norvège bien qu'il peignit des paysages scandinaves, sans doute d'après ceux d'Allart Van Everdingen qui y était allé. Cette nature austère et tourmentée, cette végétation constamment foncée s'accordaient bien avec sa pensée. Il peignit également un grand nombre de « marines » ; il recherche là, comme dans ses autres œuvres, l'accent dramatique : le Louvre en possède une où la couleur de l'eau qui jaunit à l'approche de l'ouragan est d'une rare vérité ; c'est le pressentiment plutôt que le spectacle d'une tempête. Il est bon de considérer l'œuvre de Ruysdael sous son aspect tout subjectif. C'est ce qui constitue essentiellement son originalité. C'est par là surtout qu'il occupe, à juste titre, le rôle incontesté qu'on lui assigne comme le père du paysage pittoresque, en opposition au style classique de Claude Lorrain. « À le considérer dans ses habitudes normales, il est simple, sérieux et robuste, très calme et grave, assez habituellement le même, à ce point que ses qualités finissent par ne plus saisir, tant elles sont soutenues ; et devant ce masque qui ne se déride guère, devant ces tableaux presque d'égal mérite, on est quelquefois confondu de la beauté de l'œuvre, rarement surpris. Enfin, sa couleur est monotone, forte, harmonieuse et peu riche. Elle ne varie que du vert au brun ; un fond de bitume en fait la base. Elle a peu d'éclat, n'est pas toujours aimable et, dans son essence première, n'est pas de qualité bien exquise. Avec tout cela, malgré tout, Ruysdael est unique. Partout où Ruysdael paraît, il a une manière propre de se tenir, de s'imposer, d'imprimer le respect, de rendre attentif, qui nous avertit qu'on a devant soi l'âme de quelqu'un, que ce quelqu'un est de grande race et que toujours il a quelque chose d'important à vous dire. Ce grand œil accoutumé à la hauteur des choses comme à leur étendue, va continuellement du sol au zénith, ne regarde jamais un objet sans observer le point correspondant de l'atmosphère et parcourt ainsi sans rien omettre le champ circulaire de la vision. Loin de se perdre en analyses, constamment il synthétise et résume. Ce que la nature dissémine, il le concentre en un total de lignes de cou-

leurs, de valeurs, d'effets. Il encadre tout cela dans sa pensée comme il veut que cela soit encadré dans les quatre angles de sa toile. »

BIBLIOGR. : Alfred von Wurzbach : *Niederländisches Künstler-Lexikon*, 3 vol., Halm et Goldmann, Leipzig-Vienne, 1906-1911 – C. Hofstede de Groot : *Verzeichnis der Werke. Holländische Maler*, 10 vol. Esslingen-Paris, 1907-1928 – J. Rosenberg : *Jacob Van Ruisdaël*, Belgique, 1928 – K. E. Simon : *Ruisdaël*, Berlin, 1930 – G. Riat : *Ruysdaël*, Laurens, Paris, 1935 – Adam von Bartsch : *Le Peintre Graveur*, 21 vol., J. V. Degen, Vienne, 1800-1808, Nieukoop, 1970 – Eugène Dutuit : *Manuel de l'amateur d'estampes. Écoles flamandes et hollandaises*, 3 vol., A. Lévy, Paris, Dulau, Londres, 1881-1885, G. W. Hissink, Amsterdam, 1970-1972 – Friedrich Wilhelm Heinrich Hollstein, in : *Dutch and Flemish Etchings, Engravings and Woodcuts, circa 1400-1700*, vol. II-XVI, Menno Hertzberger et Van Gendt & Co., Amsterdam, 1949-1974.

MUSÉES : AIX-EN-PROVENCE : *Paysage* – AIX-LA-CHAPELLE : *Paysage dans la plaine hollandaise* – *Paysage avec champ de blé* – AMSTERDAM : *Vue de Haarlem* – *Coin de bois* – *Chemin sablonneux* – *Moulin près de Wijkbij Dnursteda* – *Deux paysages* – *Cascade* – *Site rocheux* – *Paysage d'hiver* – *Château de Benthemi* – *Vue d'un « Overboom »* – *Chemin dans le bois* – *Le gué* – ANGERS : *Paysage* – ANVERS : *Paysage* – *Chute d'eau en Norvège* – *Tempête en mer* – AVIGNON : *Paysage accidenté* – BEAUFORT : *Paysage* – BERGAME (Acad. Carrara) : *Paysage* – BERLIN : *Mer agitée* – *Ruines de couvent* – *Paysage* – *Forêt* – *Collines* – *Haarlem vu des dunes près d'Overveen* – *Le Damplatz à Amsterdam* – *Vue étendue des dunes près d'Overveen* – *Village au penchant d'un coteau* – *Forêt de chênes* – *Bords boisés d'un fleuve* – *Paysage avec ferme* – BESANÇON : *Marine* – *Un étang sous un ciel nuageux* – BONN (Mus. provincial) : *Forêt épaisse* – *Fermes sur une pente de montagne* – BOURG : *Forêt coupée par une rivière où les bestiaux viennent s'abreuver* – BRÊME : *Vue sur le château, incertain* – BRESLAU, nom all. de Wroclaw : *Lisière de forêt* – BRUNSWICK : *Cascade avec un château* – BRUXELLES : *Deux paysages* – *Troupeau au bord de la forêt* – *Lac de Haarlem* – *Clairière* – BUDAPEST : *Étang près d'une forêt* – *Paysage avec ruisseau* – *La cascade, incertain* – CARCASSONNE : *Paysage* – CHANTILLY : *Plage et dunes de Scheveningen* – COLOGNE : *Paysage* – COPENHAGUE : *Torrent* – *Chute d'eau* – *Chemin du taillis* – *Chênes au bord de l'étang* – DARMSTADT : *Paysage dans la forêt* – DETROIT : *Le cimetière* – DIJON : *Chemin en forêt* – *Paysage* – DRESDE : *La chasse, paysage* – *Le gué* – *Le cloître* – *Chute d'eau devant un château* – *Cascade et côte boisée* – *deux œuvres* – *Chênes sur un côteau* – *Chemin dans la forêt* – *Cascade et sapins* – *Le cimetière des Juifs* – *Village boisé derrière les dunes* – *Canal* – DRESDE (Pina.) : *Le cimetière juif* – *Le château de Benthem* – *Cascade devant une colline boisée* – DUBLIN : *Paysage forestier* – *Scène forestière aux environs de La Haye*, figures et animaux de Th. de Kayser – DUL-

WICH : *La cascade* – *Un coin dans la forêt* – ÉDIMBOURG : *Bords de rivière* – *Scène forestière* – ÉPINAL : *Intérieur de forêt avec passerelle* – LA FÈRE : *Sept paysages* – FLORENCE (Gal. nat.) : *Paysage après la pluie* – FLORENCE (Palais Pitti) : *Paysage* – FRANCFORT-SUR-LE-MAIN : *Paysage boisé* – *Collines boisées* – *Deux paysages d'hiver* – *Cascade* – *Dunes* – *Bords de la mer* – GÊNES : *Paysage* – GENÈVE (mus. Ariana) : *Paysage d'hiver, contrée désolée après une guerre* – *Mer agitée* – *Paysage avec figures* – GLASGOW : *Vue de la ville de Kativyk* – *Paysage avec figures* – *Château de Brederode* – *Paysage boisé* – *Paysage, rivière, moutons et figures* – HAARLEM : *Dunes hollandaises* – *Paysage* – HAMBOURG : *Étang dans la forêt* – *Chapelle dans la montagne* – *Chemin près du lac d'une forêt* – *Hauteurs boisées* – *Paysage d'hiver* – *Maison de paysans* – *Groupe d'arbres sur la hauteur* – *Paysage* – *Une cabane* – *Paysage ensoleillé* – *Château sur la hauteur* – HANOVRE : *Deux paysages* – *Dunes et bords de mer* – *Forêt de chênes* – *Forêt de hêtres* – LA HAYE : *Cascade* – *Haarlem vu des dunes d'Overveen* – *Plage* – *Le Nigverberg à La Haye* – HELSINKI : *Colline ensoleillée, gué* – *Cabanes dans les dunes* – *Colline boisée avec tour d'église* – *Intérieur de forêt, pêcheurs et bergers* – KARLSRUHE : *Cours d'eau dans la forêt* – KASSEL : *Paysage boisé* – *Cascade* – *Plage et dunes* – LEIPZIG : *Paysage avec bois* – LILLE : *Deux paysages* – LONDRES (Nat. Gal.) : *Blanchisserie* – *Trois paysages avec cascades* – *Ruines* – *Scène de forêt* – *Chute d'eau* – *Moulins à eau* – *Paysage rocheux avec torrent* – *Vieux chênes* – *Campagne boisée immense* – *L'arbre brisé* – *Rivage de Scheveningen* – *Vue près de Haarlem* – *Scène de campagne avec château en ruine* – *Entrée de la forêt* – *Chaumière sur une colline rocheuse* – *Chaumière et meule de foin près d'une rivière* – *Lisière de la forêt* – *Vue de la mer de Hollande* – LONDRES (coll. Wallace) : *Paysage rocheux* – *Chute d'eau* – *La chasse au canard* – *Village* – *Paysage avec ferme, figures de A. Van de Velde* – *Lever de soleil dans un bois* – LUGANO (Thyssen) : *Marine* – LYON : *Le ruisseau* – *Site norvégien* – *Effet de soleil après l'orage* – MADRID : *Chasse* – *Bois avec lac et barques* – LE MANS : *Paysage* – MAYENCE : *Forêt* – MONTAUBAN : *Paysage* – MONTPELLIER : *La cascade* – *L'orage* – *Paysage* – MONTRÉAL (Learmont) : *Chute d'eau* – MOSCOU (mus. Roumianzeff) : *Chute de la forêt* – MULHOUSE : *Entrée de forêt* – MUNICH : *Colline sableuse, arbres, sentier* – *Paysage forestier à l'approche de l'orage* – *Paysage marécageux* – *Paysage montagneux avec cascade en triple chute* – *Forêt avec chênes et hêtres, étang avec canards et nénuphars* – *Village pendant le dégel* – *Chêne, hêtres, torrent* – *Paysage avec cascade* – NANCY : *Les deux chênes* – *La cabane* – NEW YORK (Metropolitan Mus.) : *Paysage* – ORLÉANS : *Paysages* – PARIS (Mus. du Louvre) : *La forêt* – *La route* – *Une tempête sur le bord des digues de la Hollande* – *Paysage dit le Buisson* – *Paysage dit le Coup de Soleil* – *Paysage* – *Entrée d'un bois* – PARIS (Mus. Jacquemart-André) : *Ruine d'un château dans une plaine* – POITIERS : *Paysage* – ROTTERDAM : *Un champ de blé* – *Chemin sablonneux* – *Vue du Dam, prise du Damrak* – ROUEN : *Torrent* – *Paysage avec figures* – SAINT-PÉTERSBOURG (Mus. de l'Ermitage) : *Route à la lisière d'un bois* – *Rivière dans un bois, 2 fois* – *Quatre paysages* – *Maisonnettes dans un bois* – *Une ferme* – *Paysage de Norvège* – *Environs de Groningue* – *Marais* – STOCKHOLM : *Route à travers un bouquet d'arbres* – *Petite ville hollandaise sur les dunes* – STRASBOURG : *Moulins* – *Mer agitée* – VIENNE : *Cascade* – *Paysage boisé* – *Grand bois* – VIENNE (Acad. des Beaux-Arts) : *Étang dans la forêt* – *Paysage* – VIENNE (mus. Czernin) : *Tempête en mer* – *Deux paysages avec cascades* – VIENNE (Schonborn-Buckheim) : *Paysage, pâtre et vaches* – *Château de Benthéni* – WARRINGTON : *Paysage avec chute d'eau* – WEIMAR : *Paysage d'été* -- *Moulin à eau* – ZURICH (Kunsthaus) : *Vue panoramique de Haarlem*.

VENTES PUBLIQUES : PARIS, 1772 : *Vue de Scheveningen* ; *Rivage bordé de dunes, ensemble* : **FRF 1 701** – PARIS, 1777 : *Paysage* : **FRF 1 200** – PARIS, 1786 : *Ruines dans un pays plat* : **FRF 2 300** – PARIS, 1795 : *Le pont* : **FRF 4 331** – LONDRES, 1802 : *Paysage : vue du château de Benheim* : **FRF 7 870** – PARIS, 1816 : *Bois traversé par un lac, figures par Van den Velde* : **FRF 10 000** ; *Paysage* : **FRF 5 000** – PARIS, 1826 : *Paysage, effet de soir* : **FRF 8 700** – PARIS, 1828 : *Paysans et un troupeau* : **FRF 10 335** – PARIS, 1841 : *La chute d'eau* : **FRF 16 000** – PARIS, 1843 : *Cascade : effet d'orage* : **FRF 25 000** – LONDRES, 1852 : *Vue d'une forêt* : **FRF 18 370** – BRUXELLES, 1861 : *Le torrent* : **FRF 38 000** – *Vue de Hollande*, figures d'Adrien Van den Velde : **FRF 19 000** – PARIS, 1865 : *Le torrent* : **FRF 12 500** ; *Paysage* : **FRF 30 100** – PARIS, 1868 : *Les dunes de Scheveningen* : **FRF 60 000** – AMSTERDAM, 1872 : *Paysage norvégien* : **FRF 53 550** – PARIS, 1873 : *La chapelle norvégienne* : **FRF 37 100** – LONDRES, 1876 : *Le moulin* :

FRF 46 000 ; *Scène de bois avec rivière* : **FRF 30 450** – PARIS, 1888 : *Une cascade* : **FRF 30 000** – PARIS, 1890 : *L'écluse* : **FRF 37 000** – PARIS, 1893 : *Moulins en ruine* : **FRF 44 620** ; *Paysage : vieux cottage sous un groupe d'arbres* : **FRF 31 500** – LONDRES, 1893 : *Vue de la ville de Mayden* : **FRF 44 620** ; *Vue de Scheveningen* : **FRF 76 080** – PARIS, 1896 : *Les ruines* : **FRF 26 100** – LONDRES, 1899 : *Environs de Haarlem* : **FRF 22 100** – PARIS, 26-29 avr. 1904 : *Le vieux chêne* : **FRF 8 500** – PARIS, 16 mai 1904 : *Le torrent* : **FRF 9 500** – BRUXELLES, 12 et 13 juil. 1905 : *Rive boisée d'un cours d'eau* : **FRF 12 000** – NEW YORK, 22 et 23 fév. 1907 : *La cascade* : **USD 3 300** – PARIS, 28 mai 1907 : *Le chemin descendant de la colline* : **FRF 33 000** ; *La passerelle sur la rivière* : **FRF 18 000** – NEW YORK, 9 et 10 avr. 1908 : *Montagne en Norvège* : **USD 4 300** – LONDRES, 18 fév. 1910 : *Bord de rivière rocheux* : **GBP 1 260** – PARIS, 21 avr. 1910 : *Un torrent de Norvège* : **FRF 9 600** – NEW YORK, avr. 1910 : *Paysage* : **FRF 10 500** – PARIS, 17 juin 1910 : *Le ruisseau* : **FRF 15 800** – LONDRES, 22 juil. 1910 : *Rivière avec chute d'eau* : **GBP 267** – LONDRES, 10 déc. 1910 : *Bords de rivière, paysans, moutons et chèvres* : **GBP 2 370** – LONDRES, 11 fév. 1911 : *Marine* : **GBP 357** – LONDRES, 3 avr. 1911 : *Route boisée près d'une rivière* : **GBP 168** – LONDRES, 19 mai 1911 : *Paysage boisé avec figures* : **GBP 220** – PARIS, 6 juin 1911 : *La vallée* : **FRF 41 000** ; *Le ruisseau* : **FRF 34 000** ; *L'inondation* : **FRF 60 000** ; *Rivière dans la forêt* : **FRF 42 000** ; *Le tertre* : **FRF 40 500** – PARIS, 2-4 mai 1912 : *Le torrent* : **FRF 8 500** – PARIS, 16-19 juin 1919 : *La rivière* : **FRF 117 100** – PARIS, 8-10 juin 1920 : *Paysage hollandais, pl.* : **FRF 15 400** – LONDRES, 31 mars 1922 : *Lisière d'un bois* : **GBP 210** – LONDRES, 31 mars 1922 : *Le moulin à eau* : **GBP 2 625** – LONDRES, 26 mai 1922 : *Paysage avec ruisseau* : **GBP 304** – LONDRES, 14 juin 1922 : *Paysage hollandais* : **GBP 200** – LONDRES, 13 avr. 1923 : *Paysage au château et à la chute d'eau* : **GBP 525** ; *Paysage avec moulin à eau* : **GBP 2 415** – LONDRES, 4-7 mai 1923 : *Paysage avec maisons* : **GBP 1 890** ; *Paysage de moisson* : **GBP 1 102** ; *Une mer agitée* : **GBP 892** – PARIS, 11 mai 1923 : *La pêche en étang* : **FRF 42 000** – LONDRES, 6 juil. 1923 : *Paysage de forêt* : **GBP 945** ; *Chute d'eau* : **GBP 714** – PARIS, 22 mai 1924 : *Les moulins à eau* : **FRF 59 500** – PARIS, 2 juin 1924 : *Les blanchisseries de Brederode* : **FRF 51 000** ; *Le chemin du village* : **FRF 130 000** ; *Les dunes* : **FRF 37 000** ; *L'étang* : **FRF 25 500** – LONDRES, 20 juin 1924 : *Scène de forêt* : **GBP 472** – LONDRES, 1er mai 1925 : *Ville sur une rivière gelée* : **GBP 315** – LONDRES, 22 mai 1925 : *Cascade* : **GBP 1 417** – LONDRES, 12 juin 1925 : *Paysage de forêt* : **GBP 787** – PARIS, 27 et 28 mai 1926 : *Le Tertre* : **FRF 145 000** ; *La maisonnette sur la colline* : **FRF 27 000** – PARIS, 12 juin 1926 : *L'étang* : **FRF 20 000** – PARIS, 8 juil. 1927 : *Une mer agitée* : **GBP 1 050** – LONDRES, 17 et 18 mai 1928 : *Le coup de soleil* : **GBP 6 300** – LONDRES, 7 juin 1928 : *Vue des dunes d'Overveen* : **GBP 1 520** – LONDRES, 15 juin 1928 : *Scène de rivière et cascade* : **GBP 1 155** ; *Cascade* : **GBP 1 417** ; *Marine* : **GBP 189** – LONDRES, 2 août 1928 : *Bateaux de pêche à l'estuaire d'une rivière* : **GBP 183** – LONDRES, 13 mars 1929 : *Paysage avec des laveuses* : **GBP 880** – PARIS, 13 et 15 mai 1929 : *Le vieux chêne* : **GBP 787** – PARIS, 27 et 28 mai 1926 : *Le Tertre* : dess. : **FRF 21 000** – NEW YORK, 25 mars 1931 : *Les chaumières* : **USD 925** – NEW YORK, 20 nov. 1931 : *Paysage romantique* : **USD 7 000** – PARIS, 14 déc. 1933 : *La prairie ensoleillée* : **FRF 180 000** – LONDRES, 23 mars 1934 : *Une rivière bordée de maisons, d'une église et d'arbres* : **GBP 1 050** – BERLIN, 29 et 30 mai 1934 : *Ruine forestière* : **DEM 7 800** – GENÈVE, 9 juin 1934 : *Paysage* : **CHF 4 100** – GENÈVE, 28 août 1934 : *Paysage avec cascade* : **CHF 2 500** – STOCKHOLM, 7 et 9 nov. 1934 : *Paysage* : **DKK 1 460** – LONDRES, 21 nov. 1934 : *Paysage en hiver* : **GBP 500** – STOCKHOLM, 11 et 12 avr. 1935 : *Paysage boisé* : **DKK 1 700** – GENÈVE, 25 mai 1935 : *Paysage* : **CHF 3 550** – LUCERNE, 2-7 sep. 1935 : *Paysage d'hiver* : **CHF 8 500** – LONDRES, 5 mars 1937 : *Scène de rivière* : **GBP 756** – LONDRES, 30 avr. 1937 : *Paysage boisé près de Muiderberg* : **GBP 5 460** – LONDRES, 28 mai 1937 : *Paysage au moment de la moisson* : **GBP 1 050** ; *Tempête sur la côte hollandaise* : **GBP 892** – LONDRES, 18 juin 1937 : *Le ruisseau sinueux* : **GBP 1 522** – LONDRES, 2 juil. 1937 : *Paysage boisé* : **GBP 1 102** ; *Paysage norvégien* : **GBP 735** – LONDRES, 22 juil. 1937 : *Entrée de la vieille Meuse* : **GBP 780** – MUNICH, 28 oct. 1937 : *Grand paysage* : **DEM 18 000** – LONDRES, 27 mai 1938 : *Le calme ruisseau* : **GBP 399** – AMSTERDAM, 15 nov. 1938 : *Amsterdam* : **NLG 12 200** – LONDRES, 18 nov. 1938 : *Jardin d'une maison de campagne* : **GBP 1 680** – NEW YORK, 20 janv. 1945 : *Les trois vieux chênes* : **USD 5 000** – LONDRES, 12 juil. 1946 : *Moulin à eau* : **GBP 2 730** – LONDRES, 11 oct. 1946 : *Paysage boisé* : **GBP 1 470** – AMSTERDAM, 21-28 janv. 1947 : *Paysage* : **NLG 12 000**

– Stockholm, 31 jan. 1947 : *Paysage* : **DKK 14 000** – Bruxelles, 30 avr. 1947 : *L'arbre déraciné* : **BEF 26 000** – Paris, 25 mai 1949 : *Paysage d'hiver* : **FRF 3 200 000** – Londres, 21 oct. 1949 : *Scène de rivière* : **GBP 2 100** – New York, jan. 1950 : *Paysage avec chute d'eau* : **USD 2 400** – Londres, 17 fév. 1950 : *Bord de mer près de Scheveningen* : **GBP 6 195** ; *Rivière passant sous bois* : **GBP 3 360** – Amsterdam, 11 juil. 1950 : *L'écluse* : **NLG 6 200** – Londres, 19 juil. 1950 : *Paysage boisé traversé par un ruisseau* : **GBP 650** – Cologne, 3 nov. 1950 : *Le torrent* : **DEM 9 000** – Amsterdam, 21 nov. 1950 : *Troupeau à l'orée d'une forêt* : **NLG 2 100** – Lucerne, nov. 1950 : *Troupeau au pâturage* 1657 : **CHF 1 250** – Paris, 7 déc. 1950 : *Paysage panoramique*, attr. : **FRF 160 000** – Londres, 19 jan. 1951 : *Le pont* : **GBP 2 635** – Paris, 23 fév. 1951 : *Paysage*, école de J. I. R. : **FRF 47 000** – Amsterdam, 14 mars 1951 : *Sentier sous bois animé de personnages* : **NLG 1 150** – Paris, 25 avr. 1951 : *La cascade* : **FRF 750 000** ; *Le torrent* : **FRF 690 000** – Londres, 4 mai 1951 : *Troupeau dans un paysage avec chute d'eau, crépuscule* : **GBP 630** – Paris, 5 déc. 1951 : *Le marais* : **FRF 2 000 000** – New York, 18 avr. 1956 : *Paysage avec une cascade* : **USD 2 600** – Copenhague, 11 fév. 1957 : *Paysage boisé* : **DKK 23 500** – Londres, 24 oct. 1958 : *Paysage de rivière bordée d'arbres* : **GBP 2 730** – Londres, 8 juil. 1959 : *Paysage boisé* : **GBP 1 100** – Paris, 3 déc. 1959 : *Paysage à la cascade* : **FRF 1 600 000** – Londres, 1ᵉʳ avr. 1960 : *Le château de Kostverloren sur le Amstel, près d'Amsterdam* : **GBP 8 400** – Londres, 21 juin 1961 : *Paysage boisé* : **GBP 5 300** – Londres, 23 nov. 1962 : *Paysage animé de nombreux personnages* : **GNS 9 000** – Londres, 27 mars 1963 : *Ville en hiver* : **GBP 8 500** – Londres, 30 nov. 1966 : *Paysage au bouleau* : **GBP 9 500** – Londres, 10 juil. 1968 : *Paysage au champ de blé* : **GBP 13 000** – Londres, 3 déc. 1969 : *Paysage boisé à un estuaire* : **GBP 20 500** – Londres, 30 juin 1971 : *Paysage au château et à la cascade* : **GBP 23 000** – Londres, 6 déc. 1972 : *Paysage à la rivière* : **GBP 64 000** – Londres, 29 juin 1973 : *Paysage aux champs de blé* : **GNS 110 000** – Londres, 29 mars 1974 : *Paysage fluvial avec cascade et vieux moulin* : **GNS 55 000** – Amsterdam, 26 avr. 1976 : *Paysage boisé*, h/t (51,2x58,4) : **NLG 310 000** – Amsterdam, 9 juin 1977 : *Bateaux par grosse mer*, h/t (46x64) : **NLG 200 000** – Londres, 1ᵉʳ nov. 1978 : *Le champ de blé*, eau-forte (10,4x15,2) : **GBP 9 000** – New York, 11 janv 1979 : *Paysage de Norvège à la cascade*, h/t (65x53,5) : **USD 90 000** – Londres, 1ᵉʳ juil. 1980 : *Le chemin au bord du marécage*, eau-forte (14,8x26,1) : **GBP 4 200** – New York, 9 jan. 1981 : *Paysage boisé avec troupeau au bord d'une route*, h/t (38x51) : **USD 22 000** – New York, 7 juin 1984 : *Paysage escarpé boisé* vers 1650, h/t (98,5x125,5) : **USD 470 000** – New York, 9 mai 1985 : *Paysage boisé à la cascade*, h/t (52,6x59,6) : **USD 280 000** – Londres, 11 avr. 1986 : *Paysage boisé à la chaumière avec paysans au bord d'un ruisseau*, h/t (63x78,5) : **GBP 90 000** – New York, 3 juin 1988 : *Paysage avec un torrent*, h/t (66,5x52,5) : **USD 77 000** – Heidelberg, 14 oct. 1988 : *La chaumière sur la colline*, eau-forte (19,3x27,7) : **DEM 2 400** – New York, 11 jan. 1989 : *Paysage fluvial avec un cavalier sur le chemin et Haarlem à l'arrière-plan*, h/pan. (52x67,8) : **USD 440 000** – New York, 2 juin 1989 : *Paysage montagneux et boisé*, h/t (98,5x125,5) : **USD 297 000** – Paris, 27 juin 1989 : *Trois pêcheurs dans un paysage de rivière*, t. (84,5x98) : **FRF 2 000 000** – Londres, 8 déc. 1989 : *Un paysan, son fils et un chien se dirigeant vers un pont de bois sous un gros chêne sous un ciel obscur*, h/pan. (52,5x67,5) : **GBP 71 500** – Monaco, 15 juin 1990 : *Paysage boisé avec un voyageur assis au bord du chemin* 1647, h/pan. (31x40) : **FRF 466 200** – Londres, 13 déc. 1991 : *Paysage boisé avec un paysan sur le chemin au travers des dunes*, h/t (47,6x63,7) : **GBP 20 900** – Londres, 15 avr. 1992 : *Paysage boisé avec un couple de bergers bavardant près d'une rivière*, h/t (51,5x61,2) : **GBP 180 000** – Londres, 8 juil. 1992 : *Paysage boisé avec des personnages près d'un ruisseau*, h/t (64,2x81,2) : **GBP 44 000** – Londres, 8 déc. 1993 : *Personnages sur un vaste plage avec des dunes et une tour à l'arrière-plan*, h/t/pan. (54,7x68,5) : **GBP 45 500** – New York, 19 mai 1994 : *Paysage boisé avec un grand chêne et deux bouleaux abattus*, h/t (67,9x76,8) : **USD 68 500** – Londres, 6 juil. 1994 : *Paysage boisé avec des personnages se reposant au bord d'un chemin* 1647, h/pan. (65x61) : **GBP 102 700** – New York, 11 jan. 1995 : *Paysage boisé montagneux avec des cottages au bord d'un ruisseau et un arbre mort au premier plan* 1653, h/t (67,3x82,6) : **USD 552 500** – Londres, 6 juil. 1995 : *Paysage de dunes avec un paysan et son chien sur un sentier menant au village* 1647, h/pan. de bois (69,3x91) : **GBP 419 500** – New York,

11 jan. 1996 : *Paysage fluvial avec une cascade*, h/t (68,6x53,3) : **USD 772 500** – Amsterdam, 7 mai 1996 : *Torrent au pied du château de Bentheim, avec des voyageurs sur une passerelle*, h/t (67,3x50,8) : **NLG 460 000** – Paris, 28 juin 1996 : *Vue du Hooge Sluis prise des berges d'Amstel River*, cr. noir et lav. gris (14,5x21) : **FRF 1 000 000** – Londres, 3 juil. 1996 : *Paysage avec un torrent à l'orée d'un bois et des voyageurs sur une route*, h/t (55,6x62,3) : **GBP 73 000** – Londres, 3 juil. 1997 : *Paysage boisé avec du bétail traversant un ruisseau dans le lointain* vers 1655, h/t (103,2x130,5) : **GBP 89 500** – Londres, 3 déc. 1997 : *Paysage scandinave avec un moulin*, h/t (102,2x87,6) : **GBP 47 700** – Londres, 3-4 déc. 1997 : *Paysage montagneux boisé avec des personnages sur un chemin près d'un cours d'eau*, h/t (107x128,5) : **GBP 95 000**.

RUYSDAEL Jakob Salomonsz Van ou Ruisdael

Né vers 1630 à Haarlem. Enterré à Haarlem le 13 novembre 1681. XVIIᵉ siècle. Hollandais.

Peintre de paysages animés, paysages.

Élève de son père Salomon Ruysdael et cousin de Jakob. Il entra dans la gilde d'Haarlem en 1664, et épousa la même année Geertruyt Pieters Van Ruysdael, d'Alkmaar. En 1665, son ancienne servante Sara Harmons l'accusa de l'avoir séduite et rendue mère. Il partit en 1666 pour Amsterdam et s'y remaria en 1673, avec Annetje Jans Colgns. Son monogramme est souvent confondu avec celui de Jan Van Kessel III et avec celui de son illustre cousin.

Musées : Amsterdam : *Environs de Haarlem* – Besançon : *Un étang* – Bruxelles : *L'auberge* – Budapest : *Paysage avec vaches* – Copenhague : *Le manoir Spyck* – Kassel : *Troupeau à l'entrée de la forêt* – Rotterdam : *Paysage* – Strasbourg : *Mer agitée* – Tours : *Paysage montagneux avec chute d'eau*.

Ventes Publiques : Paris, 21 nov. 1918 : *L'étang* : **FRF 7 600** ; *Paysage hollandais* : **FRF 3 400** – Paris, 22 mai 1919 : *Le torrent* : **FRF 15 300** ; *Cabanes près d'un bois*, dess. au lav. d'encre de Chine : **FRF 1 000** – Paris, 8-10 juin 1920 : *Paysage hollandais*, dess. à la pl. : **FRF 15 400** ; *Paysage coupé de canaux*, dess. au cr. : **FRF 1 650** – Paris, 21 nov. 1922 : *La rentrée du troupeau*, aquar. : **FRF 1 150** – Paris, 17 et 18 mars 1927 : *Route à la lisière d'un bois*, pierre noire et lav. d'encre de Chine : **FRF 2 310** – Paris, 18 juin 1930 : *La halte près de la rivière* : **FRF 20 000** – Paris, 16 oct. 1946 : *Paysage animé*, attr. : **FRF 37 500** – New York, 26 et 27 fév. 1947 : *Paysage avec personnages et troupeau* : **USD 400** – Londres, 9 juil. 1947 : *Ruisseau de forêt* : **GBP 95** – Cologne, 27 nov. 1969 : *Paysage* : **DEM 28 000** – Lucerne, 28 nov. 1970 : *Paysage boisé* : **CHF 20 000** – Londres, 19 juil. 1974 : *Paysage boisé animé de personnages* : **GNS 3 800** – Cologne, 14 juin 1976 : *Berger et troupeau dans un paysage fluvial boisé*, h/pan. (85x100) : **DEM 60 000** – Londres, 6 avr. 1977 : *Troupeau dans un paysage boisé*, h/pan. (37x50,5) : **GBP 2 500** – Londres, 29 juin 1979 : *La plage d'Egmond-aan-Zee animée de personnages* 1652, h/pan. (51,4x81,3) : **GBP 60 000** – Londres, 6 juil. 1984 : *Paysage fluvial avec pêcheur dans leurs barques* 1641, h/pan. (39x54,6) : **GBP 42 000** – New York, 5 juin 1985 : *Voyageurs et troupeau dans un paysage boisé* 1665, h/pan. (81,2x113) : **USD 25 000** – New York, 15 jan. 1986 : *Troupeau à l'abreuvoir dans un paysage boisé* 1649, h/pan. (42x66) : **USD 24 000** – New York, 13 oct. 1989 : *Paysage avec du bétail dans une clairière près d'un chemin*, h/pan. (51x68) : **USD 16 500** – New York, 10 jan. 1990 : *Bétail près d'un ruisseau et bergers assis sous un arbre près d'un village*, h/t (50,2x64,2) : **USD 66 000** – Londres, 12 déc. 1990 : *Paysage boisé avec du bétail se désaltérant à la rivière*, h/t (154,5x109) : **GBP 20 900** – New York, 10 jan. 1991 : *Paysage avec des voyageurs traversant un gué*, h/t (108,5x136) : **USD 330 000** – New York, 20 mai 1993 : *Paysage avec du bétail dans une clairière près d'un chemin*, h/pan. (50,8x67,9) : **USD 18 400** – Paris, 28 oct. 1994 : *Arbre au bord d'un chemin*, lav. gris et cr. noir (21x19) : **FRF 820 000** – Amsterdam, 6 mai 1996 : *Paysage fluvial et boisé*, h/pan. (56x84) : **NLG 18 880** –

New York, 15 mai 1996 : *Paysage boisé avec un berger surveillant son troupeau*, h/pan. (55,3x81,8) : **USD 17 250**.

RUYSDAEL Salomon Van ou Ruisdael

Né vers 1600 ou 1601 à Naarden. Enterré à Haarlem le 1er novembre 1670. XVIIe siècle. Hollandais.

Peintre de genre, paysages animés, paysages, marines.
Oncle et peut-être maître de Jakob Ruysdael. Peut-être élève de Van Schoeft et de Jan Van Goyen, ou selon quelques auteurs de Esaias Van de Velde. Il fut surtout le rival heureux de Van Goyen, grâce à une technique habile et à sa façon de se plier à la mode. Il entra en 1623 dans la gilde de Haarlem. Il eut pour élève H. Psz de Hont en 1637, et plusieurs de ses tableaux furent ornés de figures par Esaias Van de Velde.
Houbraken raconte qu'il découvrit un moyen de produire des marbres de toutes couleurs et de les travailler en formes de vases ou d'objets de toutes sortes.

Bibliogr. : W. Stechow : *Salomon Van Ruysdaël, Eine Einführung in seine Kunst*, Belgique, 1938 – Wolfgang Stechow : *Salomon Van Ruysdael, Werkverzeichnis*, Berlin, 1975.

Musées : Aix-la-Chapelle : *Voiliers – Plage de Scheveningen* – Amiens : *Soleil couchant – Vaches au bord d'une rivière – Vue de la Meuse – Rivière en Hollande – Petit paysage avec rivière – Village au bord de l'eau – deux œuvres – Petite marine – Paysage avec animaux – Le moulin* – Amsterdam : *Relais – Auberge de village – Vue sur une rivière – Panorama de village* – Anvers : *Eau calme – Paysage avec rivière* – Bâle : *Paysage avec troupeau et figures* – Berlin : *Paysage avec fleuve – Plaine de Hollande – Paysage hollandais – Paysage avec voiliers* – Bonn (Mus. provincial) : *Halte à l'auberge* – Bordeaux : *Paysage* – Breslau, nom all. de Wroclaw : *Paysage, rivière* – Bruxelles : *Deux paysages – Le bac* – Budapest : *Auberge à Haarlem – La halte à l'auberge – Paysage après la pluie – L'auberge du Cygne blanc* – Caen : *Paysage maritime* – Cologne : *Auberge sur le rivage* – Copenhague : *Au bord de l'eau – Paysage* – Darmstadt : *Paysage forestier avec voiture et voyageurs* – Detroit (Art Inst.) : *Marine* – Dijon : *Paysage hollandais* – Dresde : *Village sous les arbres – Arbres au bord d'un fleuve – Bords d'un fleuve – Vue d'Alkmaar, patineurs – La halte* – La Fère : *Les patineurs – Trois paysages marins – Paysage* – Francfort-sur-le-Main : *Le bac – Brise fraîche* – Genève (mus. Ariana) : *Pêcheurs au bord d'un cours d'eau* – Glasgow : *Paysage* – Grenoble : *Marine* – Hambourg : *Embouchure d'un fleuve – Jour gris* – La Haye : *Paysage hollandais – Vue d'un fleuve* – Kassel : *Large embouchure de fleuve et canots* – Leipzig : *Canal – Paysage boisé – Paysage hollandais* – Leyde : *Patinage – Combat de cavaliers* – Lille : *Deux paysages* – Londres (Nat. Portrait Gal.) : *Paysage – Pêchant sur la rivière* – Mayence : *Printemps – Rivage – Fleuve – Plage près de Scheveningen* – Munich : *Canal – Embouchure d'un fleuve – Paysage hollandais avec fleuve – Paysage avec tour de sentinelle sur la route* – New York (Metropolitan Mus.) : *Marine – Pêcheurs – Une route – Vue de Haarlem* – Paris (Mus. du Louvre) : *Le bac – La grosse tour – Bord de rivière* – Rotterdam : *La Meuse en amont de Dordrecht* – Rouen : *Paysage* – Saint-Pétersbourg (Mus. de l'Ermitage) : *Fleuve* – Stockholm : *Paysage fluvial hollandais avec bateaux – Plaine, berger et bergère près d'une rivière* – Strasbourg : *Paysage fluvial* – Vienne (Mus. des Beaux-Arts) : *La fête sous l'arbre de mai – Paysage en hiver – Paysage au bord d'un canal* – Vienne (mus. Czernin) : *Deux marines avec bateaux* – Weimar : *Paysage d'été, troupeau au ruisseau.*

Ventes Publiques : Paris, 1831 : *Paysage* : **FRF 1 160** – Paris, 1840 : *Vue d'un canal en Hollande* : **FRF 1 050** – Paris, 1846 : *Paysage maritime* : **FRF 1 170** – Paris, 1868 : *Marine* : **FRF 1 100** – Paris, 1870 : *Paysage avec figures* : **FRF 8 000** ; *Un bras de la Meuse* : **FRF 3 050** – Paris, 1873 : *Canal hollandais* : **FRF 6 300**

– Paris, 1880 : *Bord de la Meuse* : **FRF 25 100** ; *La halte* : **FRF 15 000** ; *Le torrent* : **FRF 13 000** – Paris, 1881 : *Le bac* : **FRF 32 000** – Paris, 1884 : *La route de la ville* : **FRF 6 800** – Paris, 1886 : *L'abreuvoir, paysage avec figures et animaux* : **FRF 9 250** – Londres, 1893 : *Vue d'une rivière* : **FRF 22 830** – Londres, 1899 : *Scheveningen* : **FRF 22 880** – Paris, 9-11 avr. 1902 : *Vue d'une rivière hollandaise* : **FRF 5 000** – Paris, 25-28 mai 1907 : *Bords de rivière en Hollande* : **FRF 11 000** – New York, 9 et 10 avr. 1908 : *Rivière et chute d'eau* : **USD 600** – Londres, 8 juil. 1910 : *Bord de rivière* : **GBP 346** – Paris, 9 juin 1911 : *Les prisonniers* : **FRF 33 000** ; *Le bac* : **FRF 26 500** ; *La plage de Scheveningen* : **FRF 11 500** ; *L'abreuvoir* : **FRF 51 200** ; *Le moulin* : **FRF 18 300** ; *Les bords du fleuve* : **FRF 22 100** – Paris, 30 mai et 1er juin 1912 : *Le quai au bord d'un canal* : **FRF 25 100** – Paris, 17-19 nov. 1919 : *Berger conduisant son troupeau à l'abreuvoir* : **FRF 7 100** – Londres, 3 fév. 1922 : *Scène de pêche en rivière* : **GBP 94** – Londres, 8 et 9 mars 1922 : *Scène de rivière* : **GBP 290** – Londres, 10 mai 1922 : *Un estuaire avec bateaux* : **GBP 145** – Londres, 23 juin 1922 : *Foire aux chevaux* : **GBP 525** – Londres, 19 juil. 1922 : *Paysage hollandais* : **GBP 165** – Londres, 28 juil. 1922 : *Jour de marché au village* : **GBP 504** ; *Scène de rivière* : **GBP 483** – Londres, 2 mars 1923 : *Scène villageoise* : **GBP 1 680** – Paris, 11 mai 1923 : *Le chantier de carénage* : **FRF 41 000** – Londres, 13 juil. 1923 : *Ferry boat* : **GBP 892** – Paris, 30 avr. 1924 : *Cours d'eau sillonné d'embarcations* : **FRF 8 500** – Londres, 9 mai 1924 : *Scène de rivière* : **GBP 787** – Paris, 2 juin 1924 : *L'abreuvoir* : **FRF 53 000** ; *Vue d'une ville* : **FRF 130 000** – Paris, 5 juin 1924 : *Le donjon* : **FRF 37 750** – Londres, 21 juil. 1924 : *Scène de rivière* : **GBP 1 732** – Paris, 12 déc. 1925 : *La chasse aux cerfs* : **FRF 38 500** – Londres, 21 avr. 1926 : *Rivière hollandaise* : **GBP 420** – Londres, 20 mai 1927 : *Le ferry-boat* : **GBP 2 940** – Londres, 22 déc. 1927 : *Le Ferry-boat* : **GBP 2 205** – Londres, 16 mai 1928 : *Rivière avec navires* : **GBP 3 000** – Londres, 14 déc. 1928 : *Paysage avec ferme* : **GBP 126** – Londres, 1er fév. 1929 : *Le bac* : **GBP 3 150** – Londres, 15 mars 1929 : *Hiver à Dordrecht* : **GBP 3 465** – Londres, 18 juil. 1930 : *Scène de rivière* : **GBP 3 360** – Londres, 12 déc. 1930 : *Le bac* : **GBP 241** – New York, 22 jan. 1931 : *The poachers* : **USD 1 400** – Paris, 23 mars 1931 : *La plaine* : **FRF 39 000** – Genève, 9 juin 1934 : *Paysage* : **CHF 3 600** – Londres, 5 juil. 1934 : *Scène de rivière* : **GBP 460** – Genève, 28 août 1934 : *Paysage* : **CHF 4 500** – Londres, 22 fév. 1935 : *Scène de rivière avec le bac* : **GBP 199** – Londres, 22 fév. 1935 : *Le bac* : **GBP 504** – Genève, 25 mai 1935 : *La rivière et la vieille tour* : **CHF 5 875** – Londres, 13 déc. 1935 : *Ferry-boat* : **GBP 1 365** – Londres, 15 mai 1936 : *Village de la côte hollandaise* : **GBP 199** – New York, 15 jan. 1937 : *Paysage avec troupeau* : **USD 400** – Londres, 9 avr. 1937 : *Scène de rivière en Hollande* : **GBP 1 050** – Londres, 12 avr. 1937 : *Fort près d'une rivière*, dess. : **GBP 462** – Paris, 26 mai 1937 : *Hameau de pêcheurs* : **FRF 24000** – Londres, 18 mars 1938 : *Scène de rivière* : **GBP 472** – Paris, 31 mars 1938 : *Estuaire de rivière* : **FRF 100 000** – Londres, 8 avr. 1938 : *Scène de rivière avec le bac* : **GBP 819** – Londres, 8 avr. 1938 : *Scène de rivière avec bac* : **GBP 4 200** – Londres, 25 nov. 1938 : *Scène de rivière* : **GBP 2 520** – Londres, 19 mai 1939 : *Paysage, près de Haarlem* : **GBP 609** – Londres, 3 juil. 1940 : *Scène de rivière en Hollande* : **GBP 500** – New York, 5 fév. 1942 : *Paysage* : **USD 500** – Nice, 21-22 et 23 déc. 1942 : *Paysage de Haarlem 1667* : **FRF 200 000** ; *Paysage animé 1643* : **FRF 266 000** – New York, 26 mai 1943 : *Scène de rivière* : **USD 650** – Londres, 28 jan. 1944 : *Scène de rivière* : **GBP 3 465** – Londres, 18 fév. 1944 : *Auberge villageoise* : **GBP 840** – Londres, 14 avr. 1944 : *Scène de rivière* : **GBP 1 575** – Paris, 4 déc. 1944 : *Paysage*, lav. de bistre : **FRF 12 000** – Londres, 26 oct. 1945 : *Scène de rivière avec bac* : **GBP 1 195** – Londres, 12 déc. 1945 : *Paysage boisé avec rivière et pêcheurs* : **GBP 400** – New York, 20 et 21 fév. 1946 : *Scène de rivière avec la ville de Haarlem au second plan* : **USD 1 900** – Londres, 25 oct. 1946 : *Scène de rivière* : **GBP 525** – Paris, 18 déc. 1946 : *Le passeur*, école de S. v. R. : **FRF 550 000** – Amsterdam, 21-28 jan. 1947 : *Bords de rivière* : **NLG 4 000** ; *Bateaux sur la mer* : **NLG 6 500** – Bruxelles, 30 avr. 1947 : *Bord de rivière* : **BEF 110 000** – Londres, 2-5 déc. 1947 : *Route boisée* : **GBP 315** – Paris, 2 déc. 1948 : *Ville sur l'estuaire d'un fleuve*, pl. et lav. : **FRF 12 000** – Paris, 8 déc. 1948 : *La halte devant l'auberge 1644* : **FRF 1 600 000** – Paris, 22 déc. 1948 : *Bord de rivière*, école de S. v. R. : **FRF 35 000** – Paris, 24 mai 1949 : *Vue de Weesp 1650* : **FRF 2 100 000** – Londres, 28 oct. 1949 : *Scène de rivière* : **GBP 1 470** – Lucerne, 17 juin 1950 : *Scène de rivière* :

CHF **3 100** – Londres, 23 juin 1950 : *Estuaire de rivière :* **GBP 336** – Paris, 23 juin 1950 : *Ville près d'un cours d'eau*, attr. : **FRF 490 000** – Amsterdam, 11 juil. 1950 : *Plaisirs d'hiver près d'une église :* **NLG 8 600** – Cologne, 3 nov. 1950 : *Le bac :* **DEM 5 200** – Paris, 3 nov. 1950 : *Chasseurs dans un grand paysage*, attr. : **FRF 48 000** – Paris, 20 nov. 1950 : *Chasseur dans un paysage boisé*, attr. : **FRF 290 000** – Paris, 7 déc. 1950 : *Le débarcadère* 1635 : **FRF 3 000 000** – Paris, 20 déc. 1950 : *Personnage et troupeau dans la campagne* 1633, attr. : **FRF 320 000** – Amsterdam, 13 mars 1951 : *Vue de Beverwyk : deux charrettes sur une route de campagne :* **NLG 15 000** ; *Bords de rivière et pêcheurs :* **NLG 11 000** – Londres, 20 avr. 1951 : *Personnages et cavaliers dans un paysage boisé avec château et cours d'eau :* **GBP 945** – Paris, 25 avr. 1951 : *Scène de patinage en vue d'Arnheim* 1652 : **FRF 2 500 000** – Paris, 4 mai 1951 : *Scène villageoise au bord du canal*, pierre noire, lav. de bistre et d'encre de Chine : **FRF 132 000** – Paris, 30 mai 1951 : *Le hameau au bord de l'eau*, attr. : **FRF 220 000** – Paris, 1er juin 1951 : *Une tour au bord d'un fleuve* 1665 : **FRF 900 000** – Paris, 6 juin 1951 : *Le bac* 1648 : **FRF 950 000** – Londres, 29 juin 1951 : *Scène fluviale :* **GBP 525** ; *Paysage boisé* 1658 : **GBP 441** – Paris, 5 déc. 1951 : *Le bac :* **FRF 2 300 000** – Paris, 28 mars 1955 : *Paysage hivernal :* **FRF 1 851 000** – Paris, 29 jan. 1957 : *Bord de rivière :* **FRF 2 000 000** – Londres, 27 nov. 1957 : *Paysage :* **GBP 1 100** – Paris, 21 mars 1958 : *Le panier d'oiseaux :* **FRF 700 000** – Londres, 28 nov. 1958 : *Scène de rivière boisée :* **GBP 7 350** – Londres, 24 juin 1959 : *Vue de Ysel :* **GBP 10 500** – Paris, 3 déc. 1959 : *Paysage fluvial :* **FRF 2 900 000** – Paris, 31 mars 1960 : *Voiliers sur un fleuve :* **FRF 82 000** – Paris, 1er avr. 1960 : *Le ferry :* **GBP 15 750** – Amsterdam, 6 juin 1961 : *Paysage de rivière :* **NLG 13 000** – Londres, 4 avr. 1962 : *Un estuaire avec voiliers :* **GBP 7 200** – Londres, 27 mars 1963 : *Scène de rivière :* **GBP 10 800** – Londres, 25 nov. 1966 : *Paysage avec bac :* **GNS 6 000** – Londres, 19 avr. 1967 : *Paysage avec une vue de La Haye à l'arrière-plan :* **GBP 8 500** – Londres, 10 juil. 1968 : *Paysage boisé avec une église :* **GBP 16 000** – Londres, 5 déc. 1969 : *Paysage fluvial :* **GNS 50 000** – Londres, 26 juin 1970 : *Paysage fluvial :* **GNS 16 000** – Londres, 8 déc. 1971 : *La côte à Egmond-aan-Zee :* **GBP 30 000** – Londres, 6 déc. 1972 : *Paysage fluvial :* **GBP 89 000** – Londres, 29 juin 1973 : *Paysage à la rivière animé :* **GNS 35 000** – Londres, 27 mars 1974 : *Paysage fluvial avec un château :* **GBP 35 000** – Amsterdam, 26 avr. 1976 : *Paysage d'hiver avec patineurs* 1661, h/pan. (51x68) : **NLG 480 000** – Londres, 14 déc. 1977 : *Vue d'un estuaire*, h/pan. (20,5x32) : **GBP 38 000** – Amsterdam, 7 nov. 1978 : *Paysage fluvial avec barques et personnages*, h/pan. (41,5x37) : **NLG 740 000** – Cologne, 11 juin 1979 : *Chasseurs dans une barque*, h/pan. (54x77) : **DEM 145 000** – New York, 8 jan. 1981 : *Alkmaar vu depuis les bords du fleuve* 1657, h/pan. (54x85) : **USD 240 000** – Londres, 6 juil. 1983 : *Paysage d'hiver animé de personnages aux abords d'une ville* 1653, h/pan. (56x80) : **GBP 220 000** – Londres, 3 juil. 1985 : *Paysage fluvial avec barques et un château* 1645, h/pan. (63x92) : **GBP 330 000** – New York, 14 jan. 1988 : *Nijmegen avec le château de Valkhof et la barque du passeur traversant la Waal* 1652, h/pan. (69,5x92) : **USD 907 500** – New York, 7 avr. 1988 : *Bateaux de pêche remontés sur la grève et pêcheurs débarquant leur prise* 1636, h/t (73,5x100) : **USD 33 000** – Londres, 22 avr. 1988 : *Troupe de cavaliers repoussant l'infanterie au passage du pont* 1653, h/pan. (40,5x52) : **GBP 46 200** – Amsterdam, 18 mai 1988 : *Pêcheurs traînant un filet derrière un bateau à voiles, sur la rivière Maas* 1643 (50,4x68,8) : **NLG 207 000** – New York, 3 juin 1988 : *Cavalier dans les dunes et personnages dans les rochers* 1628, h/pan. (26x41) : **USD 88 000** – Londres, 8 juil. 1988 : *Paysans et bétail sur la barque du passeur, Alkmaar à l'arrière-plan* 1657, h/pan. (54x85) : **GBP 121 000** – New York, 11 jan. 1989 : *Paysage fluvial boisé avec des voyageurs sur le chemin*, h/pan. (36,8x65,5) : **USD 49 500** – New York, 12 jan. 1989 : *Voiliers par mer calme*, h/pan. (diam. 31,5) : **USD 407 000** – Paris, 27 juin 1989 : *Paysage de rivière en Hollande avec l'arrivée d'un bac devant une abbaye*, t. (52x72) : **FRF 980 000** – Londres, 8 déc. 1989 : *Paysage fluvial avec des chasseurs dans une barque et des pêcheurs tendant leurs filets et l'église de Nordosten à l'arrière-plan* 1641, h/pan. (54,3x76,8) : **GBP 165 000** – Paris, 12 déc. 1989 : *Cavaliers sur un pont*, t. (60x82) : **FRF 1 750 000** – Amsterdam, 22 mai 1990 : *Paysage fluvial avec des pêcheurs au premier plan et le passeur au fond attendu pour un char à bœuf sur la berge*, h/pan. (27x42) : **NLG 40 250** – New York, 1er juin 1990 : *Le passeur à l'entrée d'un village* 1646, h/t (50x47) : **USD 104 500** – Londres, 6

juil. 1990 : *Paysage fluvial et boisé avec des paysans et du bétail dans le bac et des pêcheurs dans une barque et un voilier au fond* 1644, h/t (101x125) : **GBP 93 500** – Londres, 11 déc. 1991 : *Vue du Rhin vers Arnheim avec des voiliers et du bétail se désaltérant* 1652, h/pan. (62x94) : **GBP 63 800** – Amsterdam, 6 mai 1993 : *Paysans et bétail dans la barque du passeur approchant de la berge où attendent sous des arbres des voyageurs et une charrette* 1637, h/t (101x140,5) : **NLG 218 500** – Londres, 9 juil. 1993 : *Paysage d'hiver avec des patineurs et un traîneau à cheval près de maison de pêcheurs avec une ville au fond*, h/pan. (51x68) : **USD 705 500** – New York, 14 jan. 1994 : *Patineurs sur un canal près de Plomptoren à Utrecht*, h/pan. (39,4x59,1) : **USD 277 500** – Amsterdam, 10 mai 1994 : *Paysans et bergers près du bac* 1637, h/pan. (74,5x109) : **NLG 414 000** – New York, 11 jan. 1995 : *Paysage fluvial avec des vaches se désaltérant, des pêcheurs dans une barque près d'un moulin à vent et avec une église au loin*, h/pan. (33x31) : **USD 134 500** – Londres, 5 juil. 1995 : *Barque de pêche et autres petites embarcations hollandaises sur la rivière Waal avec la ville de Gorinchem à droite* 1659, h/pan. (42x37,3) : **GBP 1 541 500** – Amsterdam, 7 mai 1996 : *Pêcheurs dans une barque et passeur débarquant ses passager par une journée d'été nuageuse* 1641, h/pan. (62x89) : **NLG 207 000** – New York, 15 mai 1996 : *Paysage fluvial avec une grange parmi les arbres, un passeur transportant des passagers et du bétail et des pêcheurs, des voiliers et un village à distance*, h/t (66,3x84,1) : **USD 244 500** – Londres, 13 déc. 1996 : *Petit bateau dans un estuaire, deux pêcheurs dans une barque au premier plan, église en arrière-plan*, h/pan. (41x35,5) : **GBP 183 000** – Amsterdam, 10 nov. 1997 : *Oiseaux chanteurs morts, un faisan mort, un canard, un pigeon et autres gibiers sur une table de pierre, le canon d'un fusil posé sur la table en fond*, h/pan. (35,2x30,5) : **NLG 109 554** – Londres, 3 juil. 1997 : *Paysage d'hiver avec des patineurs et des traîneaux sur un lac gelé devant une ville*, h/pan. (41,5x64,9) : **GBP 441 500** – Londres, 4 juil. 1997 : *Paysage fluvial avec des pêcheurs tirant leurs filets*, h/pan., de forme ovale (23,5x49,9) : **GBP 36 700** – Londres, 3-4 déc. 1997 : *Vaste paysage fluvial* 1644, h/pan. (62x91) : **GBP 2 311 500** ; *Arnhem vu du sud-ouest avec la grande église et St. Walburgskerk, un wijdschip et d'autres petits bateaux hollandais sur le Rhin*, h/pan. (38,2x54) : **GBP 254 500**.

RUYSSEN Nicolas Joseph
Né le 17 mars 1757 à Hazebrouk (Nord). Mort le 18 mai 1826. XVIIIe-XIXe siècles. Français.
Peintre d'histoire.
Ancien professeur de dessin des princesses royales d'Angleterre sous George III.

RUYSSEVELT Jozef Van
Né en 1941. Mort le 20 mars 1985. XXe siècle. Belge.
Peintre, graveur. Postimpressionniste.
Il s'est formé à l'Institut des Beaux-Arts d'Anvers où il fut élève de René de Coninck et Jos Hendrickx. Il fut professeur d'art graphique à l'Académie Royale des Beaux-Arts d'Anvers. Il a obtenu plusieurs prix et récompenses, dont le prix Oscar Nottebohm en 1959.
Sa peinture ressortit au postimpressionnisme.

RUYSTER Hans. Voir **RAUSCHER Johann**

RUYT Jacobus de
Né en 1771 à Amsterdam. Mort le 27 septembre 1848 à Alkmaar. XVIIIe-XIXe siècles. Hollandais.
Peintre de fleurs et de paysages et dessinateur d'architectures.
Élève de C. V. Glashorst. Il dessina des *Vues d'Alkmaar.*

RUYTAERTS Daniel. Voir **RUTAERT**

RUYTEN Jean ou **Jan Michael** ou **Ruyters**
Né le 9 avril 1813 à Anvers. Mort le 12 novembre 1881 à Anvers. XIXe siècle. Belge.
Peintre d'histoire, scènes de genre, intérieurs, architectures, paysages animés, paysages urbains, paysages d'eau, marines, graveur.
Il fut élève de Wynand Jan Joseph Nuyen et de Petrus Van Regemorter. Il se fixa dans sa ville natale.
Il peignit de nombreuses œuvres : scènes de marchés, rues et places animées, canaux d'Anvers, etc, dans lesquelles il cherche souvent à exprimer des effets de lumière.

Jn Ruyten f. 1876

MUSÉES : ANVERS (Mus. des Beaux-Arts) : *La Grand-Place à Anvers en 1875* – *Le canal des Brasseurs à Anvers en 1875* – *Le canal aux charbons à Anvers en 1875* – BRUGES (Stedelijke Mus.) – COURTRAI : *L'ancien marché aux poissons d'Anvers* – *L'occupation de Bercken-Gueldre par les troupes de Martin Schenck* – DANZIG – KALININGRAD, ancien. Königsberg : *La porte de Borgenhout à Anvers* – *Scène de marché* – STETTIN – STUTTGART : *Voyageurs devant une auberge* – TOULOUSE : *Coin de rue en Flandre* – TRIESTE : *Marine*.

VENTES PUBLIQUES : BRUXELLES, 21 mai 1951 : *Réunion galante 1851* : BEF 15 000 – VIENNE, 17 mars 1970 : *Paysage d'hiver* : ATS 25 000 – LONDRES, 28 juil. 1972 : *Paysage d'hiver avec patineurs* : BEF 180 000 – ANVERS, 7 mai 1974 : *Dock à Anvers* : BEF 280 000 – LONDRES, 22 juil. 1977 : *La procession à Anvers 1848*, h/t (38x50) : GBP 5 000 – NEW YORK, 26 janv 1979 : *Le marché d'Anvers 1865*, h/t (80x99) : USD 25 000 – AMSTERDAM, 17 nov. 1981 : *Scène de marché, Anvers 1865*, h/t (77,5x97) : NLG 26 000 – NEW YORK, 29 juin 1983 : *Vue d'Anvers*, h/pan. (38x28) : USD 6 500 – LOKEREN, 25 fév. 1984 : *Binnenhaven 1837*, aquar. (22x28) : BEF 60 000 – LONDRES, 27 nov. 1985 : *Le médecin ambulant 1843*, h/pan. (67x87) : GBP 7 000 – AMSTERDAM, 28 mai 1986 : *Détresse 1857*, h/pan. (78,5x60,5) : NLG 35 000 – CALAIS, 8 nov. 1987 : *Fête villageoise*, h/pan. (59x49) : FRF 58 500 – AMSTERDAM, 3 mai 1988 : *Rivière avec des péniches, le passeur et des lavandières*, h/pan. (41x30) : NLG 23 000 – LONDRES, 28 mars 1990 : *Vente de gibier près d'un port 1847*, h/pan. (45x52) : GBP 8 800 – AMSTERDAM, 20 avr. 1993 : *Embarcations dans le port d'Anvers 1869*, h/t (26,5x34) : NLG 16 100 – NEW YORK, 22-23 juil. 1993 : *Famille villageoise faisant la fête*, h/pan. (59,7x50,8) : USD 5 750 – NEW YORK, 17 fév. 1994 : *Personnages élégants dans un jardin*, h/t (38,7x39,4) : USD 4 025 – AMSTERDAM, 19 avr. 1994 : *Citadins sur la berge d'une rivière près d'Anvers 1843*, h/pan. (67,5x55) : NLG 24 150 – LOKEREN, 7 déc. 1996 : *Le Maréchal-ferrand 1844*, h/pan. (67x86,5) : BEF 850 000.

RUYTENBACH E.
XVIIe siècle. Actif dans la seconde moitié du XVIIe siècle. Hollandais.
Paysagiste.
VENTES PUBLIQUES : PARIS, 10 mai 1982 : *Scènes villageoise*, h/pan., formant pendants (59x83) : FRF 60 000.

RUYTENBACH J.
XVIIe siècle. Actif dans la seconde moitié du XVIIe siècle. Hollandais.
Paysagiste.

RUYTENBURG A. Van
Hollandais.
Peintre.
Un de ses tableaux *Diane et Callisto* fut compris dans la vente de Jan de Vries, à Amsterdam, en 1738.

RUYTENSCHILD Leendert
XVIIIe siècle. Actif à Amsterdam en 1723. Hollandais.
Peintre.

RUYTENSCHILDT Abraham Jan ou **Johannes**
Né le 22 avril 1778 à Amsterdam. Mort le 13 mai 1841 à Amsterdam. XIXe siècle. Hollandais.
Peintre de genre, paysages animés, paysages.
Élève de Jandriessen et P. Barbiers. Il fut maître de dessin.

VENTES PUBLIQUES : AMSTERDAM, 7 nov. 1995 : *Vaches se désaltérant dans un paysage*, h/pan. (31x41) : NLG 1 298.

RUYTER Jan
XVIIIe siècle. Travaillant de 1733 à 1741. Hollandais.
Graveur.
Il grava des *Vues de Nimègue* et des illustrations de livres.

RUYTER Jan de
XIXe siècle. Actif à Amsterdam dans la première partie du XIXe siècle. Hollandais.
Peintre de genre, portraits.
Le Musée National d'Amsterdam conserve de lui : *Femme apprêtant du poisson*.

RUYTER Nicaise de
Né en 1646 (?). XVIIe siècle. Hollandais.
Graveur.
On cite de lui *Diane et Callisto*, de 1688, et *Enfants dansants*.

RUYTER Salomon. Voir **RUTHER**

RUYTER Viktor de
Né le 2 septembre 1870 à Kerkberg. XXe siècle. Allemand.
Peintre de paysages, marines, intérieurs.
Il fut élève de Frank Spenlove-Spenlove. Il travailla à Berlin et à Hambourg.

RUYTER Willem. Voir **REUTER**

RUYTERS Jean ou **Jan Michael.** Voir **RUYTEN**

RUYTINX Alfred
Né le 18 avril 1871 à Schaerbeek (Bruxelles). XXe siècle. Belge.
Peintre de paysages, natures mortes, fleurs.
Neveu et élève du peintre Privat Livemont. Il débuta en 1896 et exposa à Bruxelles et Anvers.
BIBLIOGR. : In : *Dict. biogr. illustré des artistes en Belgique depuis 1830*, Arto, Bruxelles, 1987.
VENTES PUBLIQUES : LONDRES, 19 mars 1986 : *Femme plumant un coq 1903*, h/t (174x198,5) : GBP 7 000 – PARIS, 29 juin 1988 : *Vase de fleurs*, h/t (89x62) : FRF 13 000 – NEW YORK, 25 oct. 1989 : *Vase de chrysanthèmes*, h/t (123,8x82) : USD 8 800 – NEW YORK, 24 oct. 1990 : *Vase de chrysanthèmes*, h/t (123,8x82) : USD 4 400 – PARIS, 15 déc. 1994 : *Intérieur de ferme*, h/t (190x234) : FRF 38 000.

RUYZ. Voir **RUIZ**

RUZAN Élie
Né à Labeaudière (Dauphiné). Mort le 4 novembre 1861 à Labeaudière. XIXe siècle. Français.
Dessinateur de portraits, paysages, lithographe.
Il fut élève de Pico, de Pils et d'Hippolyte Flandrin.

RUZIC Branko
Né vers 1920. XXe siècle. Yougoslave.
Sculpteur.
Après une première période encore rattachée à la tradition, une triple influence de l'art médiéval yougoslave, de la sculpture de Henry Moore et de l'œuvre de Picasso, l'amena à repenser et les matériaux et les processus de la création. Dès *Première trilogie*, de 1959, s'il se dégagait encore de l'apparence humaine, de trois personnages il n'en faisait plus qu'un, donnant l'impression du grouillement d'une foule. Il devait dans la suite rester généralement fidèle à l'être humain comme point de départ, lui faisant subir des déformations synthétiques toujours plus prononcées, dont on peut observer le développement logique en particulier au long de la série de créations qu'il a consacrée à une représentation, souvent symbolique, de Cézanne, à partir de 1960. Travaillant, après le bronze, le ciment dans *La Cathédrale* de 1960, la tôle de cuivre, notamment pour les *Cézanne*, et autres matériaux non classiques, avant sa découverte du bois qui répondait parfaitement à ses intentions, il procède souvent par séries. Outre les œuvres inspirées de personnages humains, il s'inspira, à partir de 1963, d'objets caractéristiques de la civilisation quotidienne propre à son pays, en particulier des barrières blanches des champs de Slovénie, comme dans *Trinité blanche* de 1964, de la disposition caractéristique des sillons géométriques d'un champ de maïs, dans *La Réunion*, également de 1964. Dans les années suivantes, il traita encore les thèmes des souches, liées aux phénomènes saisonniers des inondations, de la forteresse, des navires, etc.

RUZICKA Antonin Josef
Né en 1891 à Racine (Wisconsin). Mort le 18 octobre 1918 en France. XXe siècle. Américain.
Peintre, illustrateur.
Il fut élève de l'Institut d'Art de Chicago.

RUZICKA Othmar
Né le 7 novembre 1877 à Vienne. Mort en 1962. XXe siècle. Autrichien.
Peintre de genre, portraits, paysages animés.

Il fut élève de l'Académie des Beaux-Arts de Vienne. Il peignit surtout des scènes de la vie populaire de Moravie.

Othmar Ruzicka

Othmar Ruzicka

VENTES PUBLIQUES : VIENNE, 17 mars 1976 : *Le cellier*, h/t (75x63) : **ATS 20 000** – BERNE, 6 mai 1977 : *Konzert-Café*, h/t (60x80) : **CHF 2 700** – LONDRES, 7 juin 1989 : *Jeune paysanne regardant des tournesols dans un jardin* 1912, h/pan. (82x69) : **GBP 2 200**.

RUZICKA Rudolf
Né le 26 juin 1883 en Bohême. XXᵉ siècle. Actif aux États-Unis. Allemand.
Graveur, illustrateur.
Il fit ses études à Chicago et à New York. Il s'établit à Dobbs Ferry.
Il exécuta de nombreuses illustrations de livres, gravant le bois et utilisant l'eau-forte.

RUZISKAY György ou Georg
Né le 16 août 1896 à Szarvas. XXᵉ siècle. Hongrois.
Peintre, peintre de collages, dessinateur. Expressionniste, naturaliste, symboliste.
Il fit ses études entre 1922 et 1924 à Munich à l'Académie des Beaux-Arts sous la direction des professeurs L. Herterich, Gröber, et Dörner. Il poursuivit ses études à Rome en 1925, puis à Paris à partir de 1927. Il fut membre de la Fédération des artistes hongrois. En 1976, il lui fut décerné le titre d'« artiste émérite » de la République hongroise.
Il a participé à des expositions collectives, dont : 1957, Salon d'Automne, Paris ; 1958, Salon Grands et Jeunes d'Aujourd'hui, Paris ; New York ; Glasgow, Moscou, Vallauris ; régulièrement à partir de 1947 aux Expositions Nationales à Budapest..., et à d'autres lors desquelles il a reçu des prix : 1959, Concours international d'illustration à Édimbourg ; 1961, Grand Prix International de peinture de Deauville ; 1971, Médaille d'Or du Travail à Budapest.
Il a montré ses œuvres dans des expositions personnelles, parmi lesquelles : 1924, 1927, Nagyvarad ; 1927, dans le cadre du Salon National, Budapest ; 1932, 1966, Musée Ernst, Budapest ; 1934, Arad ; 1935, Bucarest ; 1936, Cluj ; 1939, Utrecht ; 1961, Musée de Toulon ; 1965, Poitiers ; 1967, galerie Saxe, Paris ; 1976, galerie Nationale hongroise, Paris.
György Ruziskay est connu en Hongrie, dans les années trente, pour ses peintures traitées dans une facture expressionniste, et dont il a pu découvrir les meilleurs exemples lors de son séjour en Allemagne. Elles ont principalement pour thème l'univers du travail laborieux de l'homme asservi par la machine. D'un naturalisme idéologique manifeste, il oriente sa peinture vers un symbolisme aux accents romantiques, ne reculant pas devant des grandes compositions à personnages. À partir de 1965, il réalise des peintures et des collages sous l'appellation « Biopeinture » comme reflet de l'intérieur de la nature et publie à cette occasion un manifeste. Il a réalisé plusieurs albums de dessins : *Chercheur d'amour*, 1935 ; *Vers la lumière*, 1936 ; *La vie de Samuel Tessedik*, 1938.
BIBLIOGR. : Sandor Gal-Gyorgy : *Gyorgy Ruzicskay*, Éditions Népszava, 1948.
MUSÉES : BEKESCSABA (Mus. Munkacsy) – BUDAPEST (Gal. Nat.) – BUDAPEST (Munkasmozgalmi Mus.) – BUDAPEST (Kiscelli Mus.) – HERZLIA (Varosi Mus.) – HERZLIA (Mus. de la Ville) – NAGYVARAD (Koros Videke Mus.) – ORADEA (Mus. Crisului) – TOULON (Mus. d'art) – UTRECHT (Keptar).

RUZOLONE Pietro ou Ruzulone. Voir ROZZOLONE

RUZUTI Filippo. Voir RUSUTI

RUZZOLONE Pietro ou Ruzzulone. Voir ROZZOLONE

RY. Pour les patronymes commençant par ces lettres, voir aussi RIJ

RY Danckerts de ou Rij. Voir DANCKERTS de Ry Peter

RYABUSHKIN Andrei Petrovich. Voir RIABOUCHKINE A. P.

RYALL Henry Thomas
Né en août 1811 à Frome. Mort le 14 septembre 1867 à Cookham. XIXᵉ siècle. Britannique.
Graveur et peintre de genre.
Élève de S. Reynolds. Il grava des suites d'estampes et notamment : *Hommes d'État conservateurs* et *Les âges de la beauté féminine*.

RYAN Adrian
Né le 3 octobre 1920 à Londres. XXᵉ siècle. Britannique.
Peintre de portraits, paysages, natures mortes.
Il est le fils du peintre Vivian D. Ryan. Il s'est formé à l'Architectural Association de 1938 à 1939, et à la Slade School de 1939 à 1940. Il alla peindre en Cornouailles de 1943 à 1948, en France de 1948 à 1950, et dans le Suffolk de 1951 à 1957. Il a enseigné au Goldsmith's College of Art à partir de 1950.
Il a exposé au London Group en 1942 et 1943, et à la Royal Academy dès 1949. Il a montré ses œuvres dans des expositions personnelles, la première fois en 1951.
MUSÉES : LONDRES (Tate Gal.) : *Fleurs sur une chaise* 1958.

RYAN Anne
Née en 1889. Morte en 1954. XXᵉ siècle. Américaine.
Peintre de techniques mixtes, peintre de collages.
VENTES PUBLIQUES : NEW YORK, 17 mai 1979 : *Sans titre*, collage (30,5x24) : **USD 2 000** – NEW YORK, 13 mai 1981 : *Sans titre* vers 1950, pap., tissu et ficelle, collage (20x17) : **USD 4 000** – NEW YORK, 9 nov. 1983 : *Collage* 1953, pap., tissu et argent/cart., collage (40,5x32,5) : **USD 5 500** – NEW YORK, 4 nov. 1987 : *Sans titre*, temp. et collage/isor. (17x12,8) : **USD 3 200** – NEW YORK, 11 mars 1993 : *Collage sans titre*, collage de pap. (17,5x13,3) : **USD 3 450** – NEW YORK, 4 mai 1993 : *Collage gris et blanc* 1953, t. d'emballage, pap., feuille argentée/rés. synth. (42,5x34,9) : **USD 7 475** – NEW YORK, 23 fév. 1994 : *Collage nº 552 (Majorque)*, collage de différentes sortes de pap./cart. (47,6x60,3) : **USD 8 050** – NEW YORK, 15 nov. 1995 : *Sans titre nº 115*, pap. et t. d'emballage/pap. (21,6x18,4) : **USD 5 750** – NEW YORK, 22 fév. 1996 : *Sans titre*, pap./pap., collage (17,1x13,3) : **USD 6 325**.

RYAN Arlette, Mme, née Warrain
Née le 9 avril 1892 à Paris. XXᵉ siècle. Française.
Peintre de figures, portraits, pastelliste.
Elle fut élève de Marcel Baschet et de l'Académie Julian à Paris. Elle exposa, à Paris, au Salon des Artistes Français à partir de 1938. Elle obtint une mention honorable en 1939, une médaille d'argent en 1941.
Parmi ses œuvres : les portraits de *Fancis Warrain*, de *René Baschet*, du *Comte d'Anadia*, de la *Princesse Andrée Aga Khan et son fils le prince Sadri*, de *Mme Y.L.C. Fabre*, de *Mme Paul Cocteau*.

RYAN Charles J.
XIXᵉ siècle. Actif à Ventnor. Britannique.
Peintre de paysages et de fleurs, aquarelliste.
Il exposa à Londres de 1885 à 1892, notamment à la Royal Academy. Il fut pendant un certain temps directeur de l'École d'Art de Leeds. Le Victoria and Albert Museum à Londres conserve une aquarelle de lui (*Buisson d'aubépine*).

RYAN David
Né en 1960 à Cork. XXᵉ siècle. Actif en France. Irlandais.
Peintre.
Il a étudié à l'École des Beaux-Arts de Bordeaux. Il vit et travaille à Nantes.
Il participe à des expositions collectives, parmi lesquelles : 1982, galerie Pier Peyverges, Bordeaux ; 1983, Salon de Montrouge ; 1984, *Ateliers 84*, Arc, Musée d'Art Moderne de la Ville de Pais ; 1985, *Quatre Français en Amérique*, American Center, Paris ; 1987, Ateliers internationaux de l'Abbaye Royale de Fontevraud, Frac Pays de la Loire ; 1989, Collection du Fonds national d'Art contemporain, Fondation Nationale des Arts Graphiques et Plastiques, Paris.
Il montre ses œuvres dans des expositions personnelles : 1983, Contre Exposition, Bordeaux ; 1983, galerie Gillespie Laage Salomon, Paris ; 1984, CAPC, Musée d'Art Contemporain, Bordeaux ; 1984, 1987, PS1, Institute of Art, New York ; 1985, Abbaye de la Sauve Majeur, Fonds Régional d'Art Contemporain, Aquitaine ; 1987, Galerie des Beaux-Arts, Nantes ; 1991, *L'inversion du temps*, galerie de l'Ancien Collège, Châtellerault ; 1991-92, *Entre Charybde et Skylla*, Salon d'Angle, Nantes ; 1993, galerie Gilles Peyroulet, Paris.
David Ryan peint en général des figures, étudiant avec soin les

éléments iconographiques qui servent ses tableaux. L'artiste se réclame d'une certaine tradition picturale, Giorgione, Watteau, Tiepolo, ouverte au sens, et, dans son cas, à l'image transformée par l'« alchimie invisible » de la couleur.

RYAN Francis
XVIII⁰ siècle. Actif à Dublin de 1756 à 1788. Irlandais.
Peintre de portraits.

RYAN Gregory
Né en 1967 à Philadelphie (Pennsylvanie). XXe siècle. Américain.
Peintre, technique mixte. Abstrait.
Il commença ses études à la Parsons School of Design, les poursuivit à l'École Nationale des Beaux-Arts de Paris.
En 1988, il a exposé à la Galerie Kunst Akademie de Munich et, en 1991, à l'Hôpital Éphémère à Paris.
VENTES PUBLIQUES : PARIS, 14 avr. 1991 : Autoportrait 1989, tôle rouillée et cart. peint. (56x73) : FRF 4 000.

RYAN I.
XVIII⁰ siècle. Actif à la fin du XVIII⁰ siècle. Irlandais.
Peintre amateur.

RYAN Thomas
Né en 1929. XXe siècle. Britannique.
Peintre de paysages.
VENTES PUBLIQUES : DUBLIN, 24 oct. 1988 : Les environs de Ashbourne, h/cart. (61x50,8) : IEP 1 430.

RYAN Tom
Né en 1922. XXe siècle. Américain.
Peintre.
Il a figuré à l'exposition À la découverte de l'Ouest américain au Salon d'Automne à Paris en 1987.
Il peint des compositions mettant en scène la vie des cow-boys dans les grands espaces américains. Manière et technique sont traditionnelles.
VENTES PUBLIQUES : NEW YORK, 18 sep. 1980 : The cocked gun, h/t (56,5x43,1) : USD 2 100.

RYBACK Issachar Ber
Né en 1897 à Iélisavetgrad (Kirovo en Ukraine). Mort en 1935. XXe siècle. Actif aussi en France. Russe.
Peintre de compositions à personnages, figures, graveur, lithographe, céramiste, peintre de décors de théâtre. Postcubiste.
Il fut élève de l'Académie des Beaux-Arts de Kiev. Après la révolution de 1917, il fut nommé professeur de dessin. Il travailla pour le Studio du Théâtre juif de Kiev et pour le Théâtre yiddish de Moscou, enseigna dans les colonies agricoles juives d'Ukraine. En 1921, il adhéra au Novembergruppe. En 1926, il se fixa à Paris, y exposa au Salon des Tuileries, et rencontra estime et début de succès. Le célèbre marchand Georges Wildenstein prépara une exposition rétrospective de son œuvre, mais il mourut brutalement à la veille de l'ouverture.
À l'époque de son enseignement en Ukraine, il constitua un cahier de dessins : Dans les champs juifs de l'Ukraine, peignant la résurrection des juifs libérés des ghettos. Le thème de la mort de son père, assassiné par les cosaques, l'obséda longtemps. Il créa des figurines en céramique représentant les personnages typiques de la vie juive. Les thèmes de ses suites de gravures furent presque toujours liés à l'histoire du peuple juif : Pogrome – La petite ville – Types juifs de l'Ukraine. Il fut peut-être influencé par les expressionnistes, mais l'influence la plus forte sur lui, surtout dans sa période parisienne fut celle du cubisme tempéré et onirique de Chagall, bien que son œuvre personnel soit sombre et tragique. ■ J. B.

J Ryback

BIBLIOGR. : In : Dictionnaire de l'art moderne et contemporain, Hazan, Paris, 1992.
MUSÉES : BAT-YAM, Israël (Mus. Ryback).
VENTES PUBLIQUES : PARIS, 4 juin 1943 : Marché de village : FRF 1 000 – PARIS, 28 nov. 1971 : La charrette à âne : FRF 8 000 – PARIS, 8 nov. 1976 : Au bord de la Seine, h/t (50x65) : FRF 6 800 – LONDRES, 9 déc. 1977 : Paysan rassemblant ses canards, h/t (38x55) : GBP 750 – BOURG-EN-BRESSE, 25 nov 1979 : Mariage villageois en Ukraine, h/cart. (37x45) : FRF 23 000 – LONDRES, 20 fév. 1985 : Le violoniste juif aveugle, aquar. et gche (34,5x25,5) :

GBP 1 100 – GENÈVE, 24 nov. 1987 : Portrait de Raya Garbusoya 1931, h/t (120x100) : CHF 36 000 – PARIS, 20 mars 1988 : Marchand de glace, h/t (65x50) : FRF 55 000 – TEL-AVIV, 26 mai 1988 : Théâtre juif, gche et aquar. (36,5x49,5) : USD 3 850 – TEL-AVIV, 2 jan. 1989 : Portrait de juif, aquar. (43,5x26,5) : USD 3 960 – PARIS, 16 avr. 1989 : Eglise, h/t (65x54) : FRF 22 000 – TEL-AVIV, 30 mai 1989 : Traîneau dans la neige en Russie, h/t (65x92) : USD 24 200 – LONDRES, 5 oct. 1989 : Composition abstraite : la tête, craie rouge/pap. (45x33) : GBP 6 020 – TEL-AVIV, 3 jan. 1990 : Puits dans la steppe, h/cart. (50,5x65,5) : USD 14 300 – TEL-AVIV, 19 juin 1990 : Figures de type juif, sépia (40,5x26) : USD 660 – TEL-AVIV, 20 juin 1990 : Le marchand de poulets, bronze (H. 27,5) : USD 2 310 – TEL-AVIV, 10 oct. 1990 : Félix, le joyeux vagabond, aquar. avec reh. de blanc/pap. (44,5x28) : GBP 3 080 – SAINT-DIÉ, 18 nov. 1990 : Le Chokhet, vendeur de volailles, bronze (H. 28) : FRF 22 000 – TEL-AVIV, 1er jan. 1991 : Jeune Femme à l'écharpe blanche, h/t (46x38) : USD 8 800 – TEL-AVIV, 26 sep. 1991 : Portrait de Raya Garbusoya, h/t (100x80,5) : USD 13 200 – AMSTERDAM, 11 déc. 1991 : Vendangeuse 1920, h/t (100x81) : NLG 10 350 – TEL-AVIV, 6 jan. 1992 : Le Marchand de poulets, bronze (H. 27,5) : USD 1 650 – NEW YORK, 9 mai 1992 : Jeune Garçon à la yeshiva, aquar./pap. (32,4x24,8) : USD 2 860 – LONDRES, 20 oct. 1992 : Le Marieur, h/t (33x24) : USD 9 900 – PARIS, 16 nov. 1992 : Vase de fleurs, aquar. (44x32) : FRF 10 500 – PARIS, 4 avr. 1993 : La Danse des villageois, bronze (H. 35) : FRF 13 000 – TEL-AVIV, 25 sep. 1994 : Les Deux Musiciens, h/t (55x38) : USD 12 650 – TEL-AVIV, 27 sep. 1994 : Moisson, craie sépia/pap. chamois (68x54,5) : USD 2 875 – NEW YORK, 24 fév. 1995 : Le Marchand de poulets, bronze (H. 27,6) : USD 1 725 – PARIS, 24 mars 1996 : Le Repos, h/t (65x46) : FRF 28 000 – TEL-AVIV, 11 avr. 1996 : Composition cubiste, gche (70x49) : USD 70 700 – NEW YORK, 10 oct. 1996 : La Mariée, h/t (33x24,1) : USD 4 600 – TEL-AVIV, 26 avr. 1997 : Musiciens juifs, h/pan. (32x44) : USD 50 600.

RYBAK Jarromir
XXe siècle.
Sculpteur. Abstrait.
Il a exposé à la galerie Clara Scremini à Paris et, en 1991, à la galerie Transparence à Bruxelles.
Il sculpte le verre.

RYBAKOFF Gavriil Féodorovitch
Né en 1859. XIXe-XXe siècles. Russe.
Peintre de scènes de genre.
MUSÉES : MOSCOU (Gal. Tretiakov) : Colin-maillard 1884 – Retour de l'école 1885.

RYBICKA Josef
Né le 9 février 1817 à Prague. Mort en 1872 à Prague. XIXe siècle. Tchécoslovaque.
Graveur au burin.
Fils de Karl Rybicka et élève de l'Académie de Prague, de Hellich, Führich et Klandler.

RYBICKA Karl ou Karel
Né le 27 décembre 1783 à Lysa. Mort le 27 décembre 1853 à Prague. XIXe siècle. Tchécoslovaque.
Graveur au burin.
Père de Josef Rybicka. Élève de J. Balzer.

RYBINSKI Feliks
XIXe siècle. Actif à Varsovie. Polonais.
Lithographe.
Le Musée National de Varsovie conserve de lui Turc avec un cheval.

RYBKIEWICZ Josef
Mort le 27 août 1831. XIXe siècle. Actif à Cracovie. Polonais.
Peintre.
Il peignit des portraits et fut reçu maître le 13 mars 1793.

RYBKOVSKI Jan
Né en 1812 à Vulka Tarlovska. Mort en 1852 à Varsovie. XIXe siècle. Polonais.
Portraitiste.
Père de Thadeusz Rybkovski. Il fit ses études à Cracovie. Il travailla à Kielce et dès 1850 à Varsovie. On cite de lui un Portrait de l'artiste et celui du musicien Antoni Mecinski.

RYBKOVSKI Thadeusz
Né le 30 mars 1848 à Kielce. Mort le 16 septembre 1926 à Lemberg. XIXe-XXe siècles. Polonais.
Peintre de genre, décorateur, illustrateur.

Il fut élève de l'École des Beaux-Arts de Cracovie. Il travailla ensuite à Vienne avec Loffler et Macort. En 1893, il fut nommé professeur d'art décoratif à l'École commerciale supérieure de Lemberg.
Musées : Cracovie : *La place « Am Hof » à Vienne.*

RYBON François. Voir RIBON

RYCERSKI Aleksander
Né le 15 novembre 1825 à Speranda près de Sandomierz. Mort le 30 novembre 1866 à Paris. xixe siècle. Polonais.
Peintre.
Il fit ses études à l'Académie de Varsovie et dut quitter la Pologne pour des raisons politiques en 1863. Il subit l'influence de Delaroche. Le Musée Mielzynski de Posen conserve de lui *Vieille femme avec un livre*, et le Musée National de Varsovie, *Portrait d'un vieillard.*

RYCHALS François, orthographe erronée. Voir RYCK-KALS ou RIJCKHALS

RYCHE Paul ou Riche
xviiie siècle. Travaillant en 1740. Britannique.
Portraitiste.
Le Musée Britannique de Londres conserve de lui les portraits de *M. Deisel*, de *J. Faber*, ainsi que *Portrait d'un inconnu.*

RYCHTARSKI Adam
Né le 17 décembre 1885 à Olchowa. xxe siècle. Polonais.
Peintre.
Il fit ses études à l'Académie des Beaux-Arts de Varsovie et à Munich chez Hollosy.
Musées : Varsovie : deux paysages.

RYCHTER Tadeusz
xxe siècle. Polonais.
Peintre, dessinateur.
Mari de Bronislava Rychter-Janovska, il travailla de 1900 à 1906 et réalisa de nombreux dessins d'ex-libris.

RYCHTER-JANOVSKA Bronislava, née Janovska
Née le 13 juillet 1868 à Cracovie. xixe-xxe siècles. Polonaise.
Peintre de figures.
Elle fut élève de son frère Saint-Janovski à Cracovie et de Azbè et de Hollosy à Munich, ainsi que de l'Académie de Florence.
Musées : Cracovie (Mus. Nat.) : *Portrait de l'artiste J. Wegrzyn –* Lemberg (Gal. mun.) : *Intérieur – Moulin – Château d'un noble polonais –* Lodz (Mus. mun.) : *Intérieur – Paysage italien –* Prague (Mus. du Vatican) : *Retour de l'église –* Saint Jean – Rome (Mus. du Vatican) : *Retour de l'église –* Varsovie (Mus. Nat.) : *Portrait de W. Rozycky de Rosenwerth.*
Ventes Publiques : Amsterdam, 9 nov. 1994 : *Femme dans un intérieur*, h/cart. (32x46,5) : NLG 1 725.

RYCK. Voir aussi RYCKX

RYCK Aertszoon. Voir AERTSZ Lambert Ryck

RYCK Cornelia de ou Rijck
Née en 1656 à Delft. xviie siècle. Hollandaise.
Peintre d'animaux.
Elle épousa le peintre Van Goor à Amsterdam puis le peintre Simon Schynvoet. Elle eut pour élève Gérard Rademaker. Elle a peint de nombreux oiseaux de basse-cour et on cite parmi ses œuvres *Basse-cour* (Budapest).

RYCK Guilliam de. Voir DERYKE William ou Willem

RYCK J. Van ou Rijck
xviie siècle. Hollandais.
Peintre de genre.
Un de ses ouvrages *Réunion musicale*, fut vendu à Cologne en 1894 avec la collection Clavé Boubaven.

RYCK Johann von
xviiie siècle. Allemand.
Sculpteur.
Actif au début du xviiie siècle, il a travaillé avec son maître J. F. Van Helmont aux sculptures d'une chapelle de l'église Sainte-Marie à Cologne. Il sculpta un *Saint Bruno* dans la chapelle du Conseil également de Cologne.

RYCK Katharina
xviie-xviiie siècles. Éc. flamande.
Peintre.
Fille de Willem Ryck.

RYCK Lambert. Voir RYCKX Lambrecht

RYCK Nicolaes Van ou Rijck
Mort en 1666. xviie siècle. Hollandais.
Peintre de fruits et de sujets de chasse.
En 1652, dans la Gilde de Delft. Il fut bourgmestre de Waelivyck.

RYCK Paul de
Né en 1953 à Alost. xxe siècle. Belge.
Peintre, graveur, dessinateur. Tendance fantastique.
Il fut élève des Académies des Beaux-Arts d'Alost et de Gand. En fonction du monde mystérieux et dramatique qu'il figure, il est plus peintre et dessinateur du clair-obscur que coloriste.
Bibliogr. : In : *Diction. Biogr. illustré des Artistes en Belgique depuis 1830*, Arto, Bruxelles, 1987.

RYCK Pieter Cornelisz Van ou Rijck
Né en 1568 à Delft. Mort probablement en 1628, ou après 1635 pour certains biographes. xvie-xviie siècles. Hollandais.
Peintre.
Élève de Jacob Willemsz Delff à Delft et H. Jaz Grimani avec qui il alla en Italie ; il était à Haarlem en 1604. On cite parmi ses œuvres : *Cuisine* (attribution), à Amsterdam, *Grande cuisine*, à Brunswick, *Cuisine*, à Haarlem, *Adoration des Bergers*, à Münster.

Ventes Publiques : Paris, 4 déc. 1963 : *Les apprêts du festin* : FRF 14 000.

RYCK William ou Willem de. Voir DERYKE

RYCKAERT Aertszoon. Voir AERTSZ Richard

RYCKAERT David I ou Rijckaert ou Rickaert
Né en 1560 à Anvers. Mort vers 1607 à Anvers. xvie siècle. Éc. flamande.
Peintre et marchand de tableaux.
En 1585, il était dans la Gilde comme brasseur et « étoffeur » et dut travailler pour d'autres peintres. En 1585, il épousa Catharina Rem. Il eut pour élèves ses fils David, Martin et Paul. On croit qu'il était particulièrement employé pour peindre des figures dans les tableaux de ses confrères. On cite de lui : *Trois fumeurs sur un tonneau* (Coll. Lerins, à Anvers).

Ventes Publiques : Londres, 26 juin 1959 : *Les pickpockets* : GBP 682.

RYCKAERT David II
Né en 1586 à Anvers. Enterré à Anvers le 3 octobre 1642. xviie siècle. Éc. flamande.
Peintre de genre, intérieurs, paysages, natures mortes.
Élève de son père David Ryckaert I. Il fut maître à Anvers et épousa Catharina de Meere en 1608. Sa fille aînée épousa Gonzales Coques.
Bien qu'il paraisse avoir peint comme son père des personnages et des intérieurs, on le cite surtout comme peintre de montagne. On cite de lui : *Un marchand de chiffons* (Coll. Lerins, à Anvers) et *Un homme riant* (cour des Béguines). Il était également marchand de tableaux.

Ventes Publiques : Paris, 28 fév. 1945 : *Intérieur villageois*, école de D. R. : FRF 9 000 – Paris, 20 avr. 1945 : *Le repos du chasseur* : FRF 2 800 – Londres, 5 avr. 1946 : *Le retour du chasseur* : GBP 252 – Bruxelles, 27 janv. 1947 : *Intérieur de cuisine* : BEF 14 000 – Stockholm, 15 nov. 1989 : *Intérieur avec des personnages assis près d'une table*, h. (25x33) : SEK 12 000 – Amsterdam, 6 mai 1993 : *Joueur de luth âgé et barbu assis devant une table* 1642, h/pan./pan. (35,2x28,7) : NLG 43 700 – Londres, 8 déc. 1995 : *Pièces d'orfèvrerie, nautile, procelaines avec des coquillages, du corail et des bijoux sur une table nappée* 1616, h/t (103,5x136) : GBP 139 000.

RYCKAERT David III, le Jeune
Né en 1612, baptisé à Anvers le 2 décembre. Mort le 11 novembre 1661 à Anvers. XVIIᵉ siècle. Éc. flamande.
Peintre de genre, paysages.
Troisième fils et élève de David Ryckaert II, maître de la Gilde en 1636 et doyen en 1652, il épousa en 1647 Jacoba Pallemaus. Ce fut d'abord un paysagiste, mais la vogue des ouvrages de Brauwer et de Téniers semble l'avoir amené à traiter les sujets familiers chers à ces deux grands artistes. David Ryckaert n'y réussit pas moins bien, sachant associer des coloris doux à des couleurs éclatantes. Il peignit ainsi des scènes de taverne, des ateliers de peintres et aussi des sujets fantastiques. Protégé par l'archiduc Léopold Guillaume, il eut tant de commandes qu'il lui était difficile d'y faire face. Il eut pour élève son beau-frère Gonzales Coques.

Musées : Aix-en-Provence : *Corps de garde* – Aix-la-Chapelle : *Atelier d'un cordonnier* – Amiens : *Un chanteur* – Amsterdam : *L'atelier du cordonnier* – Anvers : *Repas de paysans – Scène de guerre* – Arras : *Intérieur de cabaret* – Berlin : *Le fou du village* – Besançon : *Nature morte*, attr. – Bonn : *Dans l'auberge* – Bourg : *Tabagie* – Breslau, nom all. de Wroclaw : *Repas du soir au village* – Bruxelles : *Chimiste dans son laboratoire – Fête d'enfants – Vieillard près de l'âtre* – Budapest : *Intérieur de cabaret – Adoration des bergers – L'alchimiste – Vieillard chantant* – Chalon-sur-Saône : *Le savant à l'étude* – Cologne : *Le cordonnier et sa femme* – Copenhague : *Clients d'auberge – Festin rural – Concert* – Dijon : *Le peintre dans son atelier* – Dresde : *Chambre de paysans – Deux sujets de genre – Nature morte et chat – Nature morte avec l'enfant et sa toupie* – Dunkerque : *Fileuse* – Florence : *Tentation de saint Antoine* – deux œuvres – Francfort-sur-le-Main : *Le boucher* – Genève (mus. Rath) : *Cabaret flamand* – Graz : *Tableau de genre* – Hanovre : *Société gaie* – Leipzig : *Alchimiste et sa femme – Cordonnier et son compagnon au travail* – Lille : *Le marchand de moules* – Lyon : *L'avarice* – Madrid : *L'alchimiste* – Mayence : *Scène d'auberge* – Montpellier : *Arracheur de dents* – Munich : *Fête des rois* – New York (Metropolitan Mus.) : *Ferme* – Nice : *Le pansement* – Paris (Mus. du Louvre) : *Intérieur d'atelier* – Rome (Doria Pamphily) : *Vieux joueur de luth* – Saint-Pétersbourg (Mus. de l'Ermitage) : *La vieille avec son chat – Le paysan avec son chien* – Schleissheim : *Paysans buvant* – Schwerin : *Intérieur de paysans – Concert familial* – Stockholm : *Intérieur de chaumière avec campagnards fumant et buvant* – Valenciennes : *Le chirurgien* – Vienne : *La fête du saint de la paroisse – La sorcière – La cuisine – Savant à sa table de travail – Pillage d'un village* – Vienne (mus. Czernin) : *Paysans dans une auberge – Conversation musicale* – deux œuvres – Vienne (Harrach) : *Pillage d'une maison* – Vienne (Liechtenstein) : *Adoration des bergers – Divertissement musical* – Ypres : *Le rémouleur – Intérieur rustique – Intérieur de cuisine – Intérieur de ferme.*

Ventes Publiques : Paris, 19 oct. 1772 : *Ustensiles de cuisine et légumes :* **FRF 805** – Paris, 1831 : *L'auteur dans son atelier :* **FRF 3 102** – Paris, 1859 : *Une joyeuse société :* **FRF 1 105** – Paris, 1870 : *Intérieur de cabaret :* **FRF 1 650** – Paris, 20 mai 1873 : *Le déjeuner :* **FRF 2 010** – Paris, 1890 : *Intérieur de cuisine :* **FRF 1 900** – Amsterdam, 1892 : *Le cordonnier :* **NLG 1 375** – Paris, 1899 : *Intérieur de cuisine :* **FRF 1 900** – Paris, 7 fév. 1907 : *Intérieur de cuisine :* **FRF 705** – Londres, 6 mai 1910 : *Intérieur de cabaret :* **FRF 199** – Paris, 26-28 juin 1919 : *Intérieur de l'alchimiste :* **FRF 2 700** – Paris, 7 juil. 1926 : *Intérieur d'atelier :* **FRF 1 850** – Paris, 17 juin 1927 : *Vieille femme tenant une cruche et un verre :* **FRF 2 700** – New York, 4 et 5 fév. 1931 : *L'auberge :* **USD 275** – Paris, 23 mai 1932 : *Intérieur d'estaminet :* **FRF 2 000** – Paris, 16 juin 1932 : *Les musiciens :* **FRF 280** – Paris, 14 déc. 1933 : *La galerie de tableaux :* **FRF 6 000** – Londres, 12 mars 1937 : *Intérieur avec des paysans fumant,* dess. : **GBP 39** – Bruxelles, 28 et 29 mars 1938 : *Le repas :* **BEF 4 200** – Paris, 4 déc. 1941 : *Scène de tabagie,* attr. :

FRF 3 600 – Paris, 8 juil. 1942 : *Intérieur d'auberge : les joueurs de dés,* attr. : **FRF 3 200** – Paris, 15 juin 1949 : *Couple dans un cabaret,* attr. : **FRF 8 000** – Paris, 28 oct. 1949 : *Intérieur rustique, école des Ryckaert :* **FRF 10 100** – Paris, 2 juin 1950 : *Personnages dans un intérieur rustique,* attr. : **FRF 10 500** – Paris, 8 nov. 1950 : *Paysan tenant une cruche,* attr. : **FRF 11 000** – Paris, 22 déc. 1950 : *Le joueur de luth,* attr. : **FRF 9 000** – Paris, 14 fév. 1951 : *Buveurs au cabaret,* attr. : **FRF 16 000** – Paris, 9 mars 1951 : *Intérieur paysan :* **FRF 24 000** – Bruxelles, 5-6-7 mai 1965 : *Intérieur avec joyeux groupe familial :* **BEF 130 000** – Amsterdam, 10 avr. 1970 : *Fête champêtre :* **GNS 1 300** – Rome, 11 juin 1973 : *Paysan fumant :* **ITL 3 500 000** – Bruxelles, 27 oct. 1976 : *Scène de cabaret,* h/pan. (36x46) : **NLG 21 000** – Lucerne, 30 mai 1979 : *Scène d'intérieur 1642,* h/pan. (50x69) : **CHF 24 000** – Paris, 18 mars 1981 : *La Lecture de la lettre en famille,* h/t (58,5x95) : **FRF 65 000** – New York, 9 juin 1983 : *Scène de taverne 1637,* h/t (63,5x79,5) : **USD 7 500** – Londres, 13 fév. 1985 : *L'échoppe du cordonnier,* h/pan. (53,5x73) : **GBP 5 000** – Londres, 9 avr. 1986 : *Sorcière chassant des diables,* h/pan. (45,5x60) : **GBP 5 000** – Paris, 14 avr. 1988 : *Intérieur de cellier,* h/t (84x114) : **FRF 150 000** – Amsterdam, 18 mai 1988 : *Bottier au travail dans une grange, une femme portant un joug et paysans près du feu au fond,* h/pan. (58x82,5) : **NLG 23 000** – Amsterdam, 18 mai 1988 : *Bottier au travail dans une grange, une femme portant un joug et paysans près du feu au fond,* h/pan. (58x82,5) : **NLG 23 000** – Milan, 4 avr. 1989 : *Joueurs de cartes,* h/pan. (53,5x64) : **ITL 19 000 000** – Paris, 12 avr. 1989 : *Enfants jouant aux mariés : la reine de Mai,* h/pan. (38,5x41,5) : **FRF 300 000** – Londres, 20 juil. 1990 : *Un cordonnier,* h/pan. (64,7x85) : **GBP 11 000** – New York, 22 mai 1992 : *Partie de cartes dans un intérieur,* h/pan. (59,7x80) : **USD 7 150.**

RYCKAERT David IV
Né en 1649 à Anvers. XVIIᵉ siècle. Éc. flamande.
Peintre ?
Fils de David Ryckaert III.

RYCKAERT Friedrik
XVIᵉ siècle. Éc. flamande.
Peintre.
Membre de la Gilde Saint-Luc, à Anvers, en 1550 ; il exécuta un grand tableau d'autel pour l'église Saint-Jacques, en 1570.

RYCKAERT Martin, Marten ou **Maerten**
Baptisé à Anvers le 8 décembre 1587. Enterré à Anvers le 11 octobre 1631. XVIIᵉ siècle. Éc. flamande.
Peintre de paysages animés, paysages, paysages d'eau, paysages de montagne.
Élève de son père David Ryckaert I, et de Tobias Verhaecht. Martin était manchot. Il alla en Italie, y séjourna plusieurs années et revint à Anvers en 1611. Il entra dans la gilde anversoise. Il fut l'ami intime d'Anton Van Dyck.
Ses paysages, dont les figures furent souvent peintes par Jan Brueghel, étaient fort appréciés de son temps.
Musées : Chambery (Mus. des Beaux-Arts) : *Paysage* – Florence : *Cascatelles de Tivoli* – Hanovre : *Paysage italien* – Londres (Nat. Portrait Gal.) : *Paysage avec satyres* – Madrid : *Paysage* – Saint-Pétersbourg : *Paysage.*
Ventes Publiques : Bruxelles, 27 janv. 1947 : *Paysage avec cours d'eau :* **BEF 15 000** ; *Saint Jean à Patmos :* **BEF 16 000** ; *Le Semeur d'ivraie :* **BEF 33 000** – Londres, 3 juil. 1963 : *Paysage montagneux :* **GBP 750** – Londres, 17 nov. 1966 : *Le Repos pendant la fuite en Égypte ; Scène villageoise :* **GBP 1 600** – Vienne, 1ᵉʳ déc. 1970 : *Paysage fluvial :* **ATS 60 000** – Londres, 29 mars 1974 : *Paysage escarpé avec cascade :* **GNS 7 000** – Londres, 2 juil. 1976 : *Artiste dessinant dans un paysage,* h/pan. (92x125,5) : **GBP 10 000** – Londres, 8 juil. 1977 : *Paysage d'hiver avec patineurs,* h/pan., ronde (diam. 15,9) : **GBP 12 000** – Londres, 30 nov 1979 : *Voyageurs dans un paysage boisé,* h/t. (24,7x34,3) : **GBP 5 500** – Bruxelles, 28 oct. 1981 : *Le Semeur d'ivraie 1616,* h/cuivre (23x30) : **BEF 1 100 000** – Amsterdam, 14 nov. 1983 : *Bords du Rhin avec personnages réparant un bateau,* gche/parchemin (14,1x20,6) : **NLG 5 200** – Londres, 12 déc. 1984 : *Paysage fluvial animé de personnages,* h/pan. (54,5x75) : **GBP 36 000** – Londres, 19 avr. 1985 : *Paysans et voyageurs dans un paysage boisé,* h/pan. (29,2x43,9) : **GBP 20 000** – Londres, 25 mai 1986 : *Paysage escarpé animé de personnages,* h/cuivre (19,7x28) : **GBP 21 000** – Londres, 8 juil. 1988 : *Rétameurs sur un chemin longeant une rivière barrée et bordée de moulins, une ville au loin,* h/pan. (8,5x17,5) : **GBP 13 200** – Paris, 12 avr.

1989 : *Moines défrichant la colline*, h/pan. (22,5x26,5) : **FRF 90 000** – LONDRES, 21 avr. 1989 : *Vaste paysage boisé et animé avec une rivière et un pont en premier plan et un village et un château au lointain*, h/pan. (43,7x59) : **GBP 55 000** – PARIS, 30 juin 1989 : *Promeneurs dans une allée boisée*, cuivre (19,5x27) : **FRF 26 000** – LONDRES, 7 juil. 1989 : *Fonderie sur une rivière des Alpes*, h/cuivre (31,5x41,5) : **GBP 49 500** – PARIS, 11 déc. 1989 : *La Chute d'Icare*, cuivres, une paire (chaque 7x19) : **FRF 100 000** – PARIS, 22 déc. 1989 : *Promeneurs le long d'une allée*, h/cart. (19,5x27) : **FRF 95 000** – LONDRES, 9 avr. 1990 : *Vallée de rivière avec un gardien de porcs assis sous un arbre et un hameau au lointain*, h/pan. (58,5x39) : **GBP 137 500** – LONDRES, 14 déc. 1990 : *Paysage fluvial et boisé avec une paysanne cuisinant pour des soldats sur un feu de camp*, h/pan. (36,7x50) : **GBP 29 700** – LONDRES, 11 déc. 1991 : *Personnages sur les berges d'une rivière*, h/pan. (27x34,4) : **GBP 33 000** – PARIS, 15 déc. 1992 : *Paysage au berger*, h/pan. (38,5x22,5) : **FRF 12 000** – NEW YORK, 20 mai 1993 : *Paysage avec des chasseurs près d'un ruisseau 1622*, h/cuivre (20,3x27,9) : **USD 79 500** – LONDRES, 10 déc. 1993 : *Vallée d'une rivière rocheuse avec des bergers et leurs chèvres près d'une cascade 1628*, h/pan. (48x71,4) : **GBP 16 100** – PARIS, 27 mai 1994 : *Paysage de rivière*, h/cuivre (44x56,5) : **FRF 600 000** – MONACO, 19 juin 1994 : *Paysage*, h/cuivre (16,5x22,5) : **FRF 88 800** – NEW YORK, 12 jan. 1996 : *Paysage fluvial en montagne avec des transporteur de bois au premier plan (9x18,2)* : **USD 12 650** – LONDRES, 30 oct. 1996 : *Voyageurs dans un vaste paysage de montagne*, h/t (89x130) : **GBP 20 700** – PARIS, 13 déc. 1996 : *Paysage italien avec bergers et chevriers conduisant leurs troupeaux, le repas à Emmaüs au loin*, h/pan. (51,8x78,8) : **GBP 36 500** – LONDRES, 3 déc. 1997 : *Vaste paysage fluvial avec la fuite en Égypte et des pêcheurs sur un pont, une ville au loin* ; *Vaste paysage fluvial avec des voyageurs se reposant à côté d'une croix en bord de route, une chasse aux cerfs au loin*, h/cuivre, une paire (13x16,5) : **GBP 24 150**.

RYCKAERT Paul ou **Pauwel**
Né en 1592 à Anvers. Mort en 1649 ou 1650. XVIIe siècle. Éc. flamande.
Peintre.
Fils et élève de David Ryckaert I.

RYCKE. Voir aussi **RYCKERE**

RYCKE Daniel de. Voir aussi **RYKE**

RYCKE Daniel de ou **Ryckere**
Né le 22 avril 1568 à Anvers. Mort avant 1614. XVIe-XVIIe siècles. Éc. flamande.
Peintre.
Fils et élève de Bernaert de Ryckere.

RYCKE Jacques Zachée de
Né le 23 août 1723 à Bruges. Mort le 30 novembre 1792 à Bruges. XVIIIe siècle. Éc. flamande.
Peintre de portraits et d'histoire.
Élève de M. de Visels et de J. Gaeremyn. Le Musée de l'Académie de Bruges conserve de lui *Saint Luc entouré d'anges*.

RYCKE William ou **Willem de**. Voir **DERYKE**

RYCKEBUSCH ou **Ryckebus**
XIXe siècle. Actif à Paris de 1850 à 1872. Français.
Illustrateur et graveur sur bois.

RYCKEMANS Nicolaes. Voir **RYCKMAN**

RYCKEN Henrik
XVIe siècle. Actif à Haarlem, à Amsterdam en 1585. Hollandais.
Graveur de cartes.

RYCKENHOVEN Jasper Van, dit **Jasper Jaspers**
XVIIe siècle. Travaillant à Leyde en 1628. Hollandais.
Peintre.

RYCKENROYEN Jan Van. Voir **REKENROY**

RYCKERE Abraham de ou **Rycker** ou **Rycke**
Baptisé à Anvers le 5 juillet 1566. Mort avant le 19 août 1599. XVIe siècle. Éc. flamande.
Peintre.
Fils de Bernaert de Ryckere. En 1591, il peignit pour l'église Saint-Jacques à Anvers un triptyque *Le Christ en croix entre les deux larrons*. Le panneau du centre a été détruit en 1807. Les ailes prouvent le mérite du maître.
MUSÉES : AIX : *Marie Le Batteur* – ANVERS : *Lodewijk Clarys*, volets de triptyque – *La Vierge et Jésus*, revers grisaille – *Marie Le Batteur* – *Saint Louis roi*, revers grisaille.

RYCKERE Bernard ou **Bernaert de** ou **Rycke** ou **Rycker**, dit **B. Van Rues**
Né vers 1535. Mort le 1er janvier 1590 à Anvers. XVIe siècle. Actif à Courtrai. Éc. flamande.
Peintre.
En 1561 dans la Gilde d'Anvers. Il épousa en 1563 Maria Boots et fut en 1589 un des experts chargés de l'examen du *Jugement dernier* de Raphaël Van Coxie, à Gand. Il fonda une fabrique de tableaux, copies des vieux maîtres, dans laquelle il fut aidé par ses fils et élèves Abraham et Daniel, né en 1568, mort en 1614. On cite de lui : *Décollation de saint Mathieu* (église Notre-Dame à Anvers), *Diane et Actéon* (Budapest), *La Pentecôte, Création d'Adam* et *Baptême du Christ* (triptyque), *Portement de croix* et *Sainte Agnès* (église Saint-Martin à Courtrai).

RYCKERE Daniel de. Voir **RYCKE** et **RYKE**

RYCKERS
XVIIIe siècle. Actif au début du XVIIIe siècle. Hollandais.
Peintre de paysages.

RYCKEVORSEL Jacobus Josephus Van, baron
Né le 7 février 1485 à Bois-le-Duc. XVIe siècle. Hollandais.
Peintre verrier et dessinateur amateur.
Père de Joannes Ryckevorsel.

RYCKEVORSEL Joannes
XIXe siècle. Hollandais.
Peintre verrier.
Fils de Jacobus Josephus Ryckevorsel. Il était prêtre.

RYCKKALS Francoys ou **Frans** ou **François** ou **Rijckhals**
Né vers 1600 à Middelbourg. Mort en 1647 à Middelbourg. XVIIe siècle. Hollandais.
Peintre de genre, intérieurs, paysages, natures mortes.
Il figura, comme son grand père, dans la Guilde de Middelburg, ville où il fit ses études. Après un bref séjour à Rotterdam au début des années 1630, il devint membre de la Guilde de Dordrecht en 1633, puis retourna dans sa ville natale en 1642. Son style révèle des contacts avec le cercle de Saftleven. L. J. Bol suggère qu'il fut l'élève de Adriaen Van de Venne. Il joua un rôle important dans l'établissement de la nature morte rustique en Hollande, se caractérisant par un entassement d'ustensiles de ménage et de légumes dans un désordre savant.

BIBLIOGR. : L. J. Bol : *Le grand inconnu*, 1982.
MUSÉES : BERLIN (Mus. Kaiser Friedrich) : *Vaisselle sur une table* – BRUXELLES : *Grange* – BUDAPEST (Mus. des Beaux-Arts) : *Nature morte devant l'étable 1641* – HAARLEM : *Intérieur* – IXELLES : *Poisson sur la plage* – KALININGRAD, ancien. Königsberg : *Intérieur d'une grange* – KARLSRUHE : *Deux intérieurs de grange* – SAINT PÉTERSBOURG : *Ferme*.
VENTES PUBLIQUES : BRUXELLES, 6 déc. 1937 : *Paysage* : **BEF 1 700** – BRUXELLES, 27 jan. 1947 : *Intérieur de cuisine* : **BEF 11 000** – PARIS, 7 déc. 1954 : *Le grenier* : **FRF 170 000** – COLOGNE, 14 juin 1976 : *Intérieur de cuisine*, h/pan. (26x31,5) : **DEM 6 500** – PARIS, 26 févr 1979 : *Intérieur de grange*, h/bois (38x49,5) : **FRF 24 300** – COLOGNE, 20 mars 1981 : *Intérieur rustique*, h/bois (36x47,5) : **DEM 11 000** – AMSTERDAM, 25 avr. 1983 : *Paysage boisé*, pierre noire (19,8x29,7) : **NLG 5 200** – LONDRES, 30 nov. 1983 : *Jacob avec le troupeau de Laban*, h/t (125x211) : **GBP 10 000** – PARIS, 14 déc. 1987 : *Nature morte de cuisine*, aquar. et cr. (25,2x34,2) : **FRF 8 000** – AMSTERDAM, 29 nov. 1988 : *Tas de gamelles, bassines et légumes dans une grange avec un couple de paysans à l'arrière-plan 1631*, h/pan. (32x51) : **NLG 14 950** – PARIS, 6 avr. 1990 : *Nature morte de victuailles dans un intérieur de ferme*, h/pan. (38x54) : **FRF 59 000** – PARIS, 9 avr. 1991 : *Nature morte dans une étable*, h/pan. (38,5x54) : **FRF 60 000** – LONDRES, 11 déc. 1992 : *Nature morte avec un hareng, des huîtres, des moules, un homard et un crabe avec des pièces d'argenterie sur un entablement drapé*, h/t

(54,6x63,5) : **GBP 8 250** – Amsterdam, 17 nov. 1993 : *Nature morte avec une langouste, un crabe et du fromage près d'un pichet et de pièces d'orfèvrerie sur un entablement* 1644, h/pan. (78x104) : **NLG 178 250** – Londres, 5 avr. 1995 : *Intérieur de grange avec des paysans assis*, h/pan. (38,2x42) : **GBP 7 475** – Londres, 31 oct. 1997 : *Poissons et fruits de mer sur un entablement* 1641, h/pan. (58,4x83,2) : **GBP 4 600**.

RYCKMAN Nicolas ou Claes ou Ryckmans ou Ryckemans
Né vers 1595 à Edam. XVIIe siècle. Hollandais.
Graveur.
Élève de P. Rubens. Il reproduisit au burin, avec un grand talent, plusieurs tableaux importants de Rubens et compte parmi les bons traducteurs de l'illustre maître.

RYCKX Jan I ou Rycx
Né en 1585 à Bruges. Mort le 19 septembre 1643. XVIIe siècle. Éc. flamande.
Peintre.
On ne sait rien de sa vie, ni de ses œuvres. Il est cité seulement comme père des peintres Jan II, Karl, Paul I, Mathias et Nicolas Rycx ou Ryckx.

RYCKX Jan II
Mort le 6 décembre 1646 à Delft. XVIIe siècle. Éc. flamande.
Peintre.
Fils de Jan Ryckx I.

RYCKX Karl
Né vers 1650. XVIIe siècle. Actif à Bruges. Éc. flamande.
Peintre verrier.
Fils de Jan Ryckx I.

RYCKX Lambrecht, dit Robbesant
XVIe siècle. Actif à Anvers. Éc. flamande.
Peintre.
Fils d'Aertsz Lambert Ryck. Il travailla en Suède de 1557 à 1572.

RYCKX Matthias
Mort en 1649. XVIIe siècle. Actif à Bruges. Éc. flamande.
Peintre.
Fils de Jan Ryckx I.

RYCKX Nicolaes ou Rycx
Né en 1637 à Bruges. Mort après 1672 à Bruges. XVIIe siècle. Éc. flamande.
Peintre de paysages.
Élève de Van der Kabel. Il revint en 1664, après un séjour en Palestine et fut membre de la gilde de Bruges en 1667. Au cours de son voyage en Orient, il fit de nombreuses études et croquis de Jérusalem et ses environs, de sujets et de costumes orientaux. Ces matériaux lui serviront, après son retour en Hollande, à l'exécution de tableaux fort estimés.
Ventes Publiques : Paris, 25 juin 1996 : *Procession de Turcs*, h/t (72x100) : **FRF 310 000**.

RYCKX Paul, l'Ancien ou Ricx
Né en 1612 à Bruges. Mort le 5 mars 1668. XVIIe siècle. Éc. flamande.
Peintre d'histoire.
Père de Paul Ryckx le Jeune. Fils et probablement élève de Jan Ryck. Il fut reçu dans la gilde de sa ville natale, en 1635. On voit de lui dans l'église Saint-Sauveur, à Bruges, un *Saint Jérôme* signé *P. Rycx, fé. 1644*.

RYCKX Paul, le Jeune
Né en 1649 à Bruges. Mort le 27 mars 1690 à Bruges. XVIIe siècle. Éc. flamande.
Peintre.
Fils de Paul Ryckx l'Ancien. Membre de la gilde des peintres de sa ville natale. Son nom est cité entre 1672 et 1677.

RYCKX Pieter. Voir RYCX

RYCX Jan, Lambrecht, Nicolaes et Paul. Voir RYCKX

RYCX Pieter ou Ryckx ou Rijck ou Ricx
Mort à Amsterdam. XVIIe siècle. Actif à Bruges et à Rotterdam de 1658 à 1672. Hollandais.
Sculpteur.
Il y a tout lieu de croire qu'il était parent de Jan Rycx. Il était en 1658 dans la gilde de Delft, revint à Rotterdam en 1666 et y fit en 1669 le mausolée de la veuve de Cornelis de Witte dans l'église Saint-Laurent. On cite de lui : *Saint Jérôme dans le désert* (cathédrale de Bruges) et *Amiral Corn. de Witte* (Rotterdam).

RYD Carl Magnus
Né le 13 août 1883 à Lekaryd. Mort en 1958. XXe siècle. Suédois.
Peintre de paysages.
Il fut à Paris de 1909 à 1911.
Musées : Copenhague – Göteborg – Malmö – Stockholm.
Ventes Publiques : Göteborg, 29 mars 1973 : *Paysage boisé* : **SEK 5 600** – Göteborg, 7 nov. 1984 : *Vue de Hambourg* 1918, h/t (95x110) : **SEK 15 100** – Stockholm, 5-6 déc. 1990 : *Paysage rocheux avec des arbres* 1919, h/t (80x100) : **SEK 9 500** – Stockholm, 28 oct. 1991 : *Après l'orage* 1948, h/t (37x45) : **SEK 7 000** – Stockholm, 13 avr. 1992 : *Sapins enneigés* 1925, h/t (54x45) : **SEK 7 000**.

RYDBERG Gustaf
Né le 13 septembre 1835 à Malmöe. Mort le 11 octobre 1933 à Malmöe. XIXe-XXe siècles. Suédois.
Peintre de paysages.
Il fut élève des Académies des Beaux-Arts de Copenhague et de Stockholm.
Il subit l'influence de Corot et des impressionnistes. Parmi ses œuvres, les paysages de Scanie sont remarqués.
Musées : Göteborg – Kristianstad – Linköping – Malmöe – Norrköping – Stockholm : *Paysage printanier de Scanie* – *Chaumière de corvéable à Scanie* – *Paysage suédois*.
Ventes Publiques : Stockholm, 30 oct. 1946 : *Paysage de montagnes* : **DKK 6 200** – Stockholm, 31 jan. 1947 : *Paysage* : **DKK 16 400** – Stockholm, 16 nov. 1949 : *Cour de ferme au crépuscule* : **DKK 2 715** – Stockholm, 11 oct. 1950 : *Charrette sous la neige* 1874 : **DKK 3 475** – Stockholm, 8 nov. 1972 : *Paysage à la rivière* : **SEK 10 700** – Göteborg, 9 nov. 1977 : *La gare* 1905, h/t (30x46) : **SEK 22 000** – Stockholm, 7 nov 1979 : *Paysage fluvial* 1879, h/t (57x89) : **SEK 43 500** – Stockholm, 27 oct. 1981 : *Paysage à la ferme* 1892, h/t (43x61) : **SEK 28 000** – Stockholm, 30 oct. 1984 : *Paysage d'hiver au moulin* 1873, h/t (80x112) : **SEK 150 000** – Stockholm, 17 avr. 1985 : *Rue de village au moulin* 1903, h/t (47x74) : **SEK 76 000** – Stockholm, 22 avr. 1986 : *Paysage d'été* 1905, h/t (52x85) : **SEK 180 000** – Stockholm, 13 nov. 1987 : *Paysage d'hiver au moulin*, h/pan. (25x35) : **SEK 77 000** – Stockholm, 15 nov. 1988 : *Bord de mer et pêcheurs*, h. (25x28) : **SEK 8 000** – Londres, 16 mars 1989 : *Paysage côtier* 1900, h/t (36,1x55,8) : **GBP 6 050** – Stockholm, 16 mai 1990 : *Bétail se désaltérant dans une rivière bordée d'arbres*, h/t (37x52) : **SEK 55 000** – Stockholm, 14 nov. 1990 : *Maisonnette entourée d'arbres dans la campagne suédoise en été*, h/t (40x62) : **SEK 33 000** – Stockholm, 29 mai 1991 : *Paysage d'été avec une chaumière parmi les arbres*, h/t (40x62) : **SEK 35 000** – Stockholm, 19 mai 1992 : *Jeune fille avec une luge sur un chemin enneigé*, h/pan. (36x45) : **SEK 22 000**.

RYDE Aegidius de ou Rye ou Ruehe
Né aux Pays-Bas. Mort le 30 novembre 1605. XVIe siècle. Éc. flamande.
Peintre de compositions religieuses, fresquiste.
Il orna de fresques la chapelle du château du duc Charles Ier à Graz.

Ly. de Ryo 1597

Musées : Vienne (Mus. des Beaux-Arts) : *Mise au tombeau de sainte Catherine* 1597.

RYDEN Henning
Né le 21 janvier 1869 en Suède. XIXe-XXe siècles. Actif aux États-Unis. Suédois.
Peintre de portraits, paysages, médailleur.
Il fut élève de l'Art Institute de Chicago. Il étudia également à Berlin et Londres. Il fut membre du Salmagundi Club en 1908 et de la Fédération américaine des arts.
Ses œuvres figurent à la Société numismatique américaine.

RYDER Albert Pinkham
Né le 19 mars 1847 à New Bedford (Massachusetts). Mort le 28 mars 1917 à Elmhurst (New York). XIXe-XXe siècles. Américain.
Peintre de figures, paysages, marines, écrivain.
Né et élevé dans le port baleinier célébré par Melville, il vint avec sa famille à New York en 1867. Il reçut quelques conseils du graveur William E. Marshall, qui avait lui-même étudié à Paris, puis il fut, en 1872, élève de la National Academy de New York. Il vécut et travailla dans l'atelier de la famille d'un élève qui l'avait recueilli. Il fut, en 1877, l'un des fondateurs de la

Society of American Artists, associé de la National Academy en 1902, académicien en 1906. Il avait reçu une médaille d'argent, à Buffalo, en 1901. Il séjourna à plusieurs reprises en Europe. Il cessa peu à peu de peindre.

Pendant longtemps, les Américains, n'y croyant sans doute guère eux-mêmes, n'ont pas fait grand effort pour faire connaître leurs peintres en Europe. S'il en fut ainsi pour leurs trois précurseurs de l'abstraction, P.-H. Bruce, Morgan Russell et MacDonald-Wright, il en va encore aujourd'hui de même pour Albert Pinkham Ryder, contemporain de Van Gogh et de Gauguin. Il ne suffit pas pour expliquer cette méconnaissance d'alléguer la mauvaise conservation de ses peintures, effectivement exécutées dans la fougue romantique d'une technique malheureusement autodidactique. Ryder n'est rattachable à aucun mouvement, à aucun autre peintre. Tout au plus peut-on remarquer le cloisonnisme de son dessin des formes, qui le rattacherait au synthétisme de Nabis et des Symbolistes. Un court voyage en Europe ne semble lui avoir apporté aucune information marquante sur les mouvements picturaux de l'époque. Dans le désordre et le dénuement, il s'obstina à travailler seul, sans conseils, réinventant une technique aventureuse, peignant jusque sur les panneaux démontés de son lit, quand il n'avait plus de toile. Toujours mécontent de ses résultats, il refusait de vendre ses peintures, les retouchant sans cesse, dans les manipulations les moins recommandables, dont ont irrémédiablement souffert les quelque cent cinquante œuvres qu'il a laissées, scènes de rêve, mers en fureur, sous-bois mystérieux, La forêt d'Arden, Siegfried et les filles du Rhin... souvent inspirés d'œuvres littéraires de Chaucer, Edgard Poe et Shakespeare. Dans la mesure où, d'une part tout ce qu'il figure (ne représente) dans ses peintures, n'y prend d'autre présence qu'en tant que symboles de ses propres sentiments, d'autre part la couleur, ainsi que les jeux de valeurs, n'ont également d'autre fonction qu'une expression synesthésique de ses émotions, absolument indifférente à l'imitation des couleurs de la réalité concrète, également dans la mesure où, chez lui, qu'il fonde son expression sur des paysages tragiques traduisant la vie profonde de la nature ou sur des scènes dramatiques, comme celle évoquant le suicide d'un ami, la réalité est ramenée aux lignes simples de ses rythmes essentiels, qui frôlent l'abstraction, par toutes ces raisons, c'est à l'Edvard Munch de la première période qu'on peut le rattacher et, dans ce cas, il serait tout à fait licite de le compter au nombre des précurseurs du mouvement expressionniste du XIX^e siècle. Jackson Pollock ne s'y trompa pas, qui le reconnaissait volontiers comme le seul peintre américain à l'avoir intéressé. ■ J. B.

BIBLIOGR. : F. N. Price : *Ryder : A Study in Appreciation*, New York – F. F. Sherman : *A. P. Ryder*, New York – Maurice Raynal : *Le dix-neuvième siècle. De Goya à Gauguin*, Skira, Genève, 1951 – John Ashbery, in : *Diction. Universel de l'Art et des Artistes*, Hazan, Paris, 1967 – J. D. Prown et R. Rose : *La peinture américaine de la période coloniale à nos jours*, Skira, Genève, 1969 – in : *Dictionnaire universel de la peinture* tome VI, Le Robert, Paris, 1975 – in : *Dictionnaire de la peinture anglaise et américaine*, Larousse, Coll. Essentiels, Paris, 1991.

MUSÉES : BOSTON (Mus. of Fine Arts) : *Constance* – BROOKLYN – BUFFALO (Albright-Knox Art Gal.) : *Le Temple de l'Esprit* 1885 – CHICAGO – CLEVELAND (Mus. of Art) : *Le Change de courses ou la Mort sur un cheval pâle* 1895-1910 – DETROIT (Inst. of Arts) : *La tempête* – NEW YORK (Metropolitan Mus.) : *L'Heure du couvre-feu* – *Travailleurs de la mer* – *Clair de lune sur la mer* 1870-1890 – *Le forêt d'Arden* – SAINT LOUIS – TOLEDO – WASHINGTON D. C. (Smithsonian Inst.) : *Le vaisseau fantôme* – WASHINGTON D. C. (Nat. Gal.) : *Siegfried et les filles du Rhin* – WASHINGTON D. C. (Phillips coll.) : *L'Oiseau mort* – WASHINGTON D. C. (Nat. Gal.) : *Siegfried et les filles du Rhin* 1875-1891 – WORCESTER.

VENTES PUBLIQUES : NEW YORK, 10 et 11 avr. 1907 : *Dryades dansant* : **USD 350** ; *Dans l'étable* : **USD 325** ; *Pégase* : **USD 1 225** – NEW YORK, 11 et 12 mars 1909 : *L'heure du couvre-feu* : **USD 560** ; *Lever de lune* : **USD 1 000** – NEW YORK, 27 et 28 mars 1930 : *Bateaux à voile au clair de lune* : **USD 1 600** – NEW YORK, 7 nov. 1935 : *Idylle en automne* : **USD 1 100** – NEW YORK, 14 jan. 1938 : *Stone House en automne* : **USD 650** – NEW YORK, 18-20 nov. 1943 : *La mer au clair de lune* : **USD 1 800** – NEW YORK, 4 mai 1945 : *Paysage* : **USD 300** ; *Retour au foyer* : **USD 1 650** – NEW YORK, 24 jan. 1946 : *Clair de lune sur la mer* : **USD 6 200** ; *Siegfried et les filles du Rhin* : **USD 23 500** – NEW YORK, 20 et 21 fév. 1946 : *La tempête* : **USD 7 000** – NEW YORK, 26 et 27 fév. 1947 : *L'esprit de l'automne* : **USD 850** – NEW YORK, 9 et 10 avr.

1947 : *Le pâturage* : **USD 1 150** – LONDRES, 22 avr. 1959 : *Merlin et Vivien* : **USD 200** – LONDRES, 26 juil. 1961 : *Merlin et Vivien* : **USD 850** – NEW YORK, 15 nov. 1967 : *Paysage* : **USD 13 500** – LONDRES, 24 oct. 1968 : *Paysan dans son champ* : **USD 15 000** – LONDRES, 27 juin 1972 : *Marine* : **GNS 16 000** – NEW YORK, 11 avr. 1973 : *Plodding homeward* : **USD 14 500** – MUNICH, 24 mai 1976 : *La cour de ferme*, aquar. (17,2x23,3) : **DEM 4 300**.

RYDER Chauncey Foster

Né le 29 février 1868 à Danbury (Connecticut). Mort en 1949. XIX^e-XX^e siècles. Américain.

Peintre de paysages, graveur.

Il fut élève de l'Art Institute de Chicago, de l'Académie Julian, de Collin et Laurens à Paris. Membre du Salmagundi Club et de la Fédération américaine des Arts. Il vécut et travailla à New York.

Il obtint plusieurs récompenses dont une mention honorable au Salon de Paris en 1907, et une médaille d'argent à l'Exposition de San Francisco en 1915.

Il peignit surtout des paysages d'hiver. Il gravait à l'eau-forte.

CT Ryder

MUSÉES : NEW YORK (Metropolitan Mus.) : *Le Mont Mansfield en Vermont* – SAINT LOUIS – SEATTLE – TORONTO – WASHINGTON D. C.

VENTES PUBLIQUES : NEW YORK, 21 nov. 1945 : *Route au milieu des champs* : **USD 650** – NEW YORK, 26 et 27 fév. 1947 : *Une vallée* : **USD 400** – LOS ANGELES, 5 mars 1974 : *Voiliers au port* : **USD 650** – NEW YORK, 30 jan. 1976 : *Maison dans une clairière*, h/t (81,5x101,5) : **USD 1 900** – NEW YORK, 18 nov. 1977 : *Bord de mer*, h/t (63,5x76,2) : **USD 1 800** – LOS ANGELES, 17 mars 1980 : *La Clairière*, h/t (101,5x81) : **USD 5 000** – NEW YORK, 24 avr. 1981 : *Black Mountain*, h/t (71,7x91,7) : **USD 7 000** – NEW YORK, 3 juin 1983 : *Road to Raymond*, h/t/pan. (71,5x92,1) : **USD 32 000** – NEW YORK, 6 déc. 1985 : *Tyringham Valley*, h/t (62,7x75,7) : **USD 15 000** – NEW YORK, 14 mars 1986 : *The sand hill*, h/t (81,4x112) : **USD 8 000** – NEW YORK, 20 mars 1987 : *Unaka Forest, Tennessee*, h/t (71,4x91,7) : **USD 9 000** – NEW YORK, 24 juin 1988 : *Cabane au col de Bear Creek*, h/t (62,5x75) : **USD 12 100** – NEW YORK, 24 jan. 1989 : *Clair de lune*, h/t (40x50) : **USD 7 700** – NEW YORK, 25 mai 1989 : *La montagne Squaw*, h/t (81,5x101,6) : **USD 13 200** – NEW YORK, 16 mars 1990 : *L'orée du bois*, h/t (81,3x100,3) : **USD 23 100** – NEW YORK, 27 sep. 1990 : *Début d'hiver*, h/t (71x91,8) : **USD 7 480** – NEW YORK, 14 mars 1991 : *La ferme de Waterville*, h/t (56,5x72) : **USD 5 500** – NEW YORK, 26 sep. 1991 : *Vallée profonde*, h/t/pan. (63,5x76,5) : **USD 9 900** – NEW YORK, 18 déc. 1991 : *Le chemin du pâturage*, h/t (30,5x40,6) : **USD 2 310** – NEW YORK, 12 mars 1992 : *Collines en automne*, h/t/rés. synth./pan. (53,6x76,2) : **USD 6 600** – NEW YORK, 28 mai 1992 : *L'ancienne route*, h/t/rés. synth. (63,7x76,5) : **USD 8 800** – NEW YORK, 3 déc. 1993 : *Paysage de printemps à Old Lyme dans le Connecticut*, h/t (63,5x76) : **USD 19 550** – NEW YORK, 14 mars 1996 : *La montagne de Hoosatonic*, h/t (81,3x111,8) : **USD 9 775** – NEW YORK, 3 déc. 1996 : *Paysage*, h./masonite (30,5x40,5) : **USD 3 450** ; *Sur la plage*, h/pan. (24,8x33) : **USD 8 625**.

RYDER Plath Powell

Né le 11 juin 1821 à Brooklyn. Mort en 1896 à New York. XIX^e siècle. Américain.

Peintre de genre, portraits.

Il fut élève de L. Bonnat à Paris, et devint associé à la National Academy de New York en 1868.

MUSÉES : NEW YORK (Métropolitan Mus.) : *Portrait de George P. Putnam*.

VENTES PUBLIQUES : NEW YORK, 8 fév. 1907 : *Donnant des instructions* : **USD 30** – NEW YORK, 21 oct. 1982 : *Portrait of a black Nanny* 1887, h/cart. (31,1x23,2) : **USD 2 800** – SAN FRANCISCO, 21 juin 1984 : *Au coin du feu* 1881, h/t (30,5x35,5) : **USD 4 750** – NEW YORK, 17 mars 1988 : *Femme tricotant près de la fenêtre*, aquar. et gche (19,3x28,7) : **USD 2 530** – NEW YORK, 14 sep. 1995 : *Maman sermonant son fils* 1868, h/t (43,2x35,6) : **USD 7 475** – PARIS, 19 fév. 1996 : *Femme lisant sur une chaise*, h/t (66x49) : **FRF 22 000**.

RYDER Thomas I

Né en 1746 à Londres. Mort en 1810. XVIII^e-XIX^e siècles. Britannique.

Graveur au burin.

Père de Thomas Ryder II. Élève de James Basire I. Il exposa à la Free Society de Londres de 1766 à 1767. On cite de lui *Portrait de la reine Charlotta Sophia.*

RYDER Thomas II
xviiie-xixe siècles. Britannique.
Graveur au burin.
Fils de Thomas Ryder I.

RYDGE Richard
xvie siècle. Actif à Londres vers 1535. Britannique.
Graveur sur bois.
Il travailla à la Cour de Henri VIII d'Angleterre.

RYDING Caroline Mathilde
Née en 1780 à Copenhague. xixe siècle. Danoise.
Peintre de fleurs.
Elle travailla à Christianfeld en Slesvig.

RYDINGSVÄRD Johan Henrik
Né le 27 septembre 1796 à Färgelanda. Mort le 8 janvier 1839. xixe siècle. Suédois.
Peintre.
Membre de l'Académie de Stockholm en 1831.

RYE Aegid de. Voir **RYDE Aegidius de**

RYE Andres Pedersen
xixe siècle. Norvégien.
Sculpteur sur bois.
Il sculpta des décorations sur bois avec figures dans l'église de Valdres, en 1850.

RYE Margriete Van. Voir **RIE**

RYE William Brenchley
Né le 26 janvier 1818 à Rochester. Mort le 21 décembre 1901 à West Norwood. xixe siècle. Britannique.
Aquafortiste.
Le Musée Britannique de Londres conserve de lui trois volumes d'illustrations, exécutées en partie pour ses propres œuvres.

RYERSON Margery Austen
Née le 15 septembre 1886 à Morristown. xxe siècle. Américaine.
Peintre, graveur.
Elle fut élève de Robert et Charles W. Hawthorne. Elle fut membre du Club des aquarellistes de Washington.
Parmi ses œuvres appréciées, des portraits d'enfants.
Musées : Florence (Gal. des Mus. des Offices) – Paris (BN).

RYFF Andreas
xvie siècle. Actif à Bâle à la fin du xvie siècle. Suisse.
Miniaturiste.
Il orna de miniatures et d'armoiries une chronique de la Suisse, datée de 1597.

RYFFEL Martin
Né vers 1795 à Stäfa. Mort en 1839 à Trieste (?). xixe siècle. Suisse.
Portraitiste et miniaturiste.

RYGIER Theodor ou **Teodor**
Né le 9 novembre 1841 à Varsovie. Mort le 18 décembre 1913 à Rome. xixe-xxe siècles. Polonais.
Sculpteur, sculpteur de monuments.
On lui doit notamment le monument de Mickiewicz, à Cracovie.
Musées : Cracovie : *La Reine du ciel – Bacchante – Buste de Meleiko*, marbre – *Buste de Krasrevski*, bronze – *Buste de Copernic*, bronze – *Buste de femme* – Lemberg (Gal. mun.) : *La pudeur – Joueuse de luth* – Posen (Mus. Mielzynski) : *Bustes de J. Kossak et de T. Lenartowicz* – Varsovie (Mus. Nat.) : *Bustes de Copernic et du roi Stanislas-Auguste – L'Architecte A. Corazzi.*

RYK. Voir **RYCK**

RYKAERT David. Voir **RYCKAERT**

RYKE Catharina de. Voir l'article **DERYKE William** ou **Willem**

RYKE Daniel de ou **Rycke** ou **Ricke** ou **Rike** ou **Ryckere** ou **Ricken**
Né à Gand. xve siècle. Travaillant de 1440 à 1482. Éc. flamande.
Peintre.
Membre de la gilde en 1440, juré en 1455. Il travailla pour le mariage de Charles le Téméraire à Bruges en 1468 et pour son entrée à Gand en 1469. Michiels suppose que l'*Annonciation* de

Munich généralement attribuée à Hugo Van der Goes est de Daniel de Rycke.

RYKE William ou **Willem de**. Voir **DERYKE**

RYKENROYEN Jean Van. Voir **REKENROY**

RYKENS Pieter
xviie siècle. Actif à Dordrecht en 1682. Hollandais.
Peintre.

RYKR Zdenek
Né le 20 octobre 1900 à Chotebor. Mort en 1940. xxe siècle. Tchécoslovaque.
Peintre, peintre de décors de théâtre.
Il fit des études de philosophie et d'archéologie. Il a effectué de nombreux voyages en Europe. Il a aussi figuré dans des expositions à l'étranger, notamment à l'Exposition internationale de 1937 à Paris. Il a exposé à plusieurs reprises, surtout à Prague, jusqu'à l'importante exposition d'ensemble de 1937.
Ses compositions picturales s'inspirent souvent de décors et de costumes de théâtre, mettant en situation des personnages mal définis, d'inspiration surréaliste.
Bibliogr. : In : *50 ans de peinture tchécoslovaque, 1918-1968*, catalogue de l'exposition, Musées Tchécoslovaques, 1968.

RYLAND Adolfine
Née le 14 mars 1903 à Windsor. xxe siècle. Britannique.
Sculpteur.
Elle s'est formée à la Heatherley's School of Art de 1920 à 1925. Elle a exposé au Women's International Art Club à partir de 1927. Elle en fut membre, de 1936 à 1954.
Musées : Londres (Tate Gal.) : *Isaac blesse Jacob* 1933.

RYLAND Edward
Né au Pays de Galles. Mort le 26 juillet 1771 à Londres. xviiie siècle. Britannique.
Graveur et imprimeur.
Père de William Wynne Ryland.

RYLAND Henry
Né en 1856 à Biggleswade. Mort le 23 novembre 1924 à Londres. xixe-xxe siècles. Britannique.
Peintre de genre, figures, dessinateur, aquarelliste.
Il fut élève, à Paris, de Benjamin-Constant, de Boulanger, de Lefebvre et de Ferdinand Cormon.
Il subit l'influence de Rossetti et du préraphaélisme. Il collabora à l'*English Illustrated Magazine.*

Henry Ryland

Bibliogr. : In : *Dictionnaire des illustrateurs 1800-1914*, Ides et Calendes, Neuchâtel, 1989.
Ventes Publiques : Londres, 25 juin 1926 : *Récolte des oranges*, dess. : **GBP 14** – New York, 28 avr. 1977 : *Rêverie 1901*, h/t (142x56) : **USD 2 250** – New York 1980 : *Béatrice 1907*, aquar./fond de plâtre, pan. (66x44,5) : **USD 7 000** – Londres, 15 juin 1982 : *Dorothea and the roses*, h/pan. (51x37) : **GBP 5 000** – Enghien-les-Bains, 24 mars 1984 : *Femme à la fontaine*, gche (76x35,5) : **FRF 65 000** – Londres, 30 mai 1985 : *Jeune femme et enfant confectionnant des couronnes de lauriers*, aquar. reh. de blanc/pap. mar./cart. (76x48) : **GBP 2 200** – Londres, 16 déc. 1986 : *An Oceanid* 1899, aquar. et cr. reh. de blanc (73x53,5) : **GBP 2 000** – Londres, 21 juin 1989 : *La vision de Dante*, gche (18x25,5) : **GBP 2 200** – Londres, 1er déc. 1989 : *Sainte Cécile*, céramique sur terre cuite (27,5x19) : **GBP 2 420** – Londres, 8 fév. 1991 : *La jeune gardienne de chèvres*, aquar./cart. (43,3x21,2) : **GBP 1 540** – Londres, 29 oct. 1991 : *Surprises*, cr. et aquar. (36,9x52,7) : **GBP 1 320** – Londres, 3 juin 1992 : *Le compliment*, aquar. (37x53) : **GBP 4 400** – New York, 29 oct. 1992 : *Archange* 1887, h/pan. (49,5x23,5) : **USD 7 150** – Londres, 8-9 juin 1993 : *Compliment*, aquar. (37x53) : **GBP 5 290** – New York, 15 oct. 1993 : *Danser en chantant*, aquar. et cr./pap. (38,5x54,3) : **USD 2 530** – Londres, 2 nov. 1994 : *La rêveuse 1901*, h/t (145x56) : **GBP 20 700** – Londres, 4 nov. 1994 : *Iris*, cr. et aquar. (36,9x21,2) : **GBP 3 220** – Londres, 14 mars 1997 : *Moments idylliques*, cr. et aquar. avec reh. de blanc (37x78,2) : **GBP 17 250** – Londres, 6 juin 1997 : *Réflexions*, cr. et aquar. (51,5x37,5) : **GBP 6 325** – Londres, 5 nov. 1997 : *La robe déchirée*, aquar. (56x38) : **GBP 6 900** – New York, 22 oct. 1997 : *Après-midi d'été*, aquar./pap. (38,1x54) : **USD 14 375**.

RYLAND Joseph
xviiie siècle. Actif à Londres en 1775. Britannique.

Portraitiste et miniaturiste.
Probablement identique au sculpteur sur cire, graveur au burin et dessinateur de portraits J. Ryland qui travaillait à Londres de 1757 à 1790.

RYLAND Robert Knight
Né le 10 février 1873 à Grenada (Mississipi). Mort en 1951. XX^e siècle. Américain.
Peintre de fresques murales, illustrateur.
Il fut élève de l'Art Student's League et de l'Académie Nationale de dessin à New York. Il fut membre du Salmagundi Club.
MUSÉES : NEWARK.
VENTES PUBLIQUES : NEW YORK, 13 juin 1980 : *Baigneuse 1922*, h/t (92,1x63,5) : USD 4 000 – NEW YORK, 30 sep. 1988 : *La robe rayée 1940*, h/cart. (63,5x51) : USD 2 090 – NEW YORK, 12 mars 1992 : *Pas de chambre à Manhattan*, h/cart. (40,7x33) : USD 2 200.

RYLAND William Wynne
Né en 1732 à Londres. Mort le 29 août 1783 à Londres, pendu. $XVIII^e$ siècle. Britannique.
Graveur, illustrateur.
Ce remarquable artiste fut d'abord élève de François Ravenet, alors établi à Londres. Ryland vint ensuite à Paris et travailla avec Roubillac et J. P. Lebas. Après un séjour de cinq ans, il retourna à Londres et y obtint un succès considérable. Il fut nommé graveur du roi et pratiqua les techniques de l'eau-forte, du burin, de la gravure à la manière du crayon et au pointillé. La partie la plus intéressante de son œuvre est celle où, adaptant la gravure en manière de crayon, il reproduisit les œuvres d'Angelica Kauffmann, de Cipriani, etc. Il fournit cinquante-sept gravures pour le remarquable ouvrage *A collection of Prints in imitation of Drawings*, deux volumes, publiés par Charles Rogers. Ryland jouissait d'une situation avantageuse ; son emploi de graveur du roi lui valut une pension de cinq mille ; le produit de la vente de ses estampes était considérable. Sa liaison avec une jeune femme l'entraîna dans de grandes dépenses. Il se trouva impliqué dans une affaire de faux billets de banque, fut condamné à mort et, malgré les efforts de ses amis, pendu. Le Musée Britannique de Londres conserve de lui des illustrations à l'encre de Chine pour *Tom Jones*, de Fielding.
VENTES PUBLIQUES : LONDRES, 13 nov. 1997 : *Britannia régissant la peinture, la sculpture et l'architecture pour les adresser à la munificence royale* ; *Peinture* ; *Sculpture* ; *Composition* ; *Invention* ; *Coloration* ; *Dessin* ; *The Royal Academy of Arts* ; *L'Exposition de la Royal Academy de Peinture en 1771, 1772, 1773, 1778, et 1779*, grav. au point, mezzotinte, quinze pièces : GBP 3 680.

RYLANDER Carl Isak
Né en 1779. Mort en 1810 à Göteborg. XIX^e siècle. Suédois.
Miniaturiste.
Élève de l'Académie de Stockholm. Le Musée de Göteborg possède de lui les portraits du consul *Wendler et de sa femme*, et le Musée de Stockholm, *Portrait du général H. Morner à 57 ans et Portrait d'une dame inconnue*.

RYLANDER Hans Christian
Né en 1939 à Copenhague. XX^e siècle. Danois.
Peintre de figures. Tendance expressionniste.
Il a été élève de l'Académie des Beaux-Arts sous la direction d'Egill Jacobsen entre 1965 et 1968. Il a été membre des groupes *Coloristes* en 1968, et *Décembristes* depuis 1969.
Il participe à des expositions collectives, la première en 1963 au Salon d'Automne de Copenhague ; 1967, *Art Danois*, Haus am Lützowplatz, Berlin-Ouest ; 1968, *L'Art contemporain*, Atheneum, Helsinki ; 1969, Biennale de Jeunes (où il reçut un prix) : 1973, *Art Danois* aux Galeries Nationales du Grand Palais, Paris ; etc.
La peinture de Hans Christian Ryder dévoile un monde dérangeant, voire morbide : ses compositions forcent vers l'asymétrisme, la facture des œuvres peut paraître grossière, la perspective est décalée, les figures ont des visages vides fondus dans l'impersonnalité.
BIBLIOGR. : In : Catalogue de l'exposition *Art Danois*, Gal. Nat. du Grand Palais, Paris, 1973.
MUSÉES : COPENHAGUE (Statens Mus. for Kunst) : *Dans la boutique de la mégère* 1968-1969 – RANDERS (Kunstmuseum) : *Attitude théâtrale dans un paysage* 1967.

RYLEY. Voir aussi RILEY

RYLEY Charles Reuben ou Riley
Né vers 1752 à Londres. Mort le 1^{er} octobre 1798 à Londres. $XVIII^e$ siècle. Britannique.
Peintre d'histoire, illustrateur et graveur au burin.
Il fut d'abord graveur et obtint des succès, puis étudia la peinture avec Mortimer. Il commença à exposer à la Royal Academy en 1780. Il enseigna le dessin, fit des dessins pour l'illustration d'ouvrages. On cite parmi ses bons ouvrages la décoration de Goodwood House, qu'il exécuta pour le duc de Richmond. Le Musée Britannique de Londres conserve cinq dessins de cet artiste.
VENTES PUBLIQUES : NEW YORK, 15 fév. 1973 : *Scène de bataille (Bender)* : USD 2 500.

RYLEY Edward
XIX^e siècle. Actif à Londres de 1833 à 1837. Britannique.
Sculpteur.
Le Musée de Liverpool conserve de lui le buste du *Révérend James Martineau*.

RYLEY John. Voir RILEY

RYLEY Thomas
$XVIII^e$ siècle. Travaillant de 1744 à 1755. Britannique.
Graveur à la manière noire.

RYLL Andreas. Voir RIEHL

RYLOV Arkadi Alexandrovich ou Ryloff
Né en 1870 à Istobenskoé. Mort en 1939 à Leningrad. XX^e siècle. Russe.
Peintre de compositions à personnages, paysages. Réaliste-socialiste.
Il commence par étudier en 1888 à l'Institut Central de Dessin Technique de A. Stieglitz, puis, de 1888 à 1891 à l'École de Dessin pour l'encouragement des Arts, de 1894 à 1897 à l'Académie des Arts de Saint-Pétersbourg chez A. Kouindji (ou Kuindshi). Il fut membre du Monde de l'Art et de l'association des artistes de la Russie soviétique (AKHRR). En 1898, il effectua un voyage en Allemagne, France, et Angleterre.
Il a participé à des expositions collectives, dont : 1901-1902, *36 artistes* ; de 1901 à 1911, Monde de l'Art ; de 1905 à 1909, Nouvelle Association des Artistes Russes ; 1908, Communauté des Artistes ; de 1922 à 1927, les *16* ; 1926, Association des Artistes de la Russie Révolutionnaire ; 1919-1920, Association A. Kouindji. Il a figuré aux expositions : *Paris-Moscou* organisée par le Centre Georges Pompidou à Paris en 1979 ; *Les Années trente en Europe. Le temps menaçant* par le Musée d'Art moderne de la ville de Paris en 1997.
Après avoir peint des paysages, il s'est consacré aux scènes de l'époque révolutionnaire et de la vie en société socialiste.
BIBLIOGR. : *Paris-Moscou*, catalogue de l'exposition, Centre Georges-Pompidou, Paris, 1979 – in : Catalogue de l'exposition *Les Années trente en Europe. Le temps menaçant*, Musée d'Art moderne de la ville, Paris musées, Flammarion, Paris, 1997.
MUSÉES : MOSCOU (Gal. Tretiakov) – PSKOFF – SAINT-PÉTERSBOURG (Mus. Russe) : *Lénine dans le coucher du soleil en 1917 1934* – *L'Îlot 1922* – *L'embouchure de la rivière Orlinka 1928*.
VENTES PUBLIQUES : LONDRES, 15 juin 1995 : *Bord de mer*, gche et cr. (25,5x33,5) : GBP 1 610.

RYLSKI
$XVIII^e$ siècle. Vivant vers 1769. Polonais.
Peintre de sujets religieux.
L'église de Sieciechow conserve de lui une toile représentant *Dix mille martyres*, signée *Pinxit Rylski An. 1769*.

RYLSKY François
Né en 1901 à Paris. XX^e siècle. Français.
Peintre.
On a pu voir de ses œuvres aux Salons d'Automne et des Indépendants à Paris.

RYM Jacques I
XV^e-XVI^e siècles. Actif à Gand. Éc. flamande.
Sculpteur.
Père de Jacques Rym II.

RYM Jacques II ou Remey ou Remyn
XVI^e siècle. Actif à Gand dans la première moitié du XVI^e siècle. Éc. flamande.
Sculpteur.
Fils de Jacques Rym I. Il exécuta les stalles de l'église d'Axel en 1519.

RYMAN Robert
Né en 1930 à Nashville (Tennessee). XX^e siècle. Américain.

Peintre, graveur. Tendance minimaliste.

Espérant faire carrière comme musicien de jazz au début des années cinquante, Robert Ryman gagne New York après avoir effectué son service militaire. Son initiation en autodidacte à l'art contemporain, il la doit principalement à son travail de gardien de musée au prestigieux Musée d'Art Moderne de New York. Il y rencontre Dan Flavin et Sol Le Witt et se lie d'amitié avec eux. Il a aussi fréquenté le Black Mountain College. Il décide vers 1955 de se consacrer exclusivement à la peinture. Il participe depuis 1964 à très nombreuses expositions collectives, parmi lesquelles : 1965, American Abstract Artists Association, Riverside Museum, New York ; 1966, *Systemic Painting*, Solomon R. Guggenheim Museum, New York ; 1967, *A Romantic Minimalism*, Institute of Contemporary Art, University of Pennsylvania, Philadelphie ; 1968, *The Square in Painting*, exposition itinérante aux États-Unis ; 1969, *When Attitudes Become Form : Works-Concepts-Process-Situations-Information*, Kunsthalle, Bern ; 1970, *The Invisible Image*, School of Virtual Arts Gallery, New York ; 1975, *Critiques-Théorie-Art*, galerie Rencontres, Paris ; 1978, Biennale de Venise ; 1979, *The Reductive Object : A survey of the Minimalist Aesthetic in the 1960s*, Institute of Contemporary Art, Boston ; 1980, Biennale de Venise ; 1989, *Geometric Abstraction and Minimalism in America*, Solomon R. Guggenheim Museum, New York...

Il montre ses œuvres dans des expositions personnelles, dont : 1967, galerie Paul Bianchini, New York ; 1968, 1969, 1973, 1980, 1987, galerie Konrad Fischer, Düsseldorf ; 1968, 1969, 1971, 1972, galerie Heiner Friedrich, Munich ; 1969, galerie Yvon Lambert, Paris ; 1970, 1971, galerie Fischbach, New York ; 1972, Solomon R. Guggenheim Museum ; 1974, Stedelijk Museum, Amsterdam ; 1974, Palais des Beaux-Arts, Bruxelles ; 1977, Whitechapel Art Gallery, Londres ; 1977, P. S. 1, Institute for Art and Urban Ressources, New York ; 1981, Musée National d'Art Moderne, Paris ; 1984, galerie Maeght Lelong, Paris ; 1986, Institute for Contemporary Art, Boston ; 1986, galerie Leo Castelli, New York ; 1990, 1993, The Pace Gallery, New York ; 1991, Espace d'art contemporain, Paris ; rétrospective itinérante : 1993-1994, Tate Gallery de Londres, Musée d'Art Moderne à San Francisco, Musée Reina Sofia à Madrid, Musée d'Art Moderne de New York, Walker Art Center à Minneapolis. Depuis 1983, les Hallen für Neue Kunst de Schaffhouse en Suisse abritent une exposition permanente de son travail.

Dès ses débuts de peintre, au milieu des années cinquante, Ryman choisit la voie abstraite, celle qui se caractérise par l'emploi d'une stricte économie de moyens. C'est à partir de l'exploration des possibilités de la couleur qu'il entreprend d'analyser les conditions de perception de la peinture. Dans ses premiers tableaux, des petits formats sur toile ou papier, il superpose des couleurs, recouvrant la surface en totalité ou en partie. La facture de ses œuvres est tantôt ponctuée, tantôt de touches ou de traits réguliers, la matière, en pâte ou en glacis. Déjà, cette expérimentation continue donne un sens particulier à sa démarche : « La question n'est jamais de savoir quoi peindre, mais seulement comment peindre. Le comment de la peinture a toujours été l'image », souligne-t-il. D'aucuns en déduiront que Ryman réduit alors son art à un processus. Dans un processus tout compte et pour mieux le voir, il ne s'encombre que du strict minimum. Le carré comme mesure du format et souvent de la forme, la couleur blanche exclusivement utilisée pour travailler les surfaces, déterminent rapidement les grandes orientations de son art. Puisque tout compte, le peintre utilise parfois les éléments constitutifs du tableau comme la signature et l'année qui sont agrandies, centrées ou placées sur les côtés. Il se préoccupe également de ses limites. C'est ainsi qu'il intègre les bords du tableau à la toile (1958) ou déplie les bords de la toile traditionnellement fixés derrière le châssis (1962). Tout en changeant fréquemment le support de ses surfaces, Ryman met au point, à partir de 1976, un système d'accrochage visible, des petites tiges métalliques, avec lequel il peut jouer des rapports du tableau soit à lui-même ou du tableau au mur. Certains de ces supports rendraient même ses œuvres tridimensionnelles. À partir de 1965, sa peinture se développe selon un mode plus systématique. D'ailleurs, entre 1967 et 1975, peut-être sous l'influence de l'art minimal, Ryman exécute plusieurs séries de tableaux analogues usant des procédés de la peinture sur métal ou travaillant la neutralité et la régularité de l'application de la peinture blanche sur des panneaux de bois. C'est également à cette époque qu'il donne des titres à ses œuvres, sous forme d'appellations détachées de leur réalisa-

tion, sans aucune association particulière : *Essex*, 1968 ; *Criterion*, 1976 ; *Archive*, 1980 ; *Dial*, 1988... Chez Ryman, le blanc en soi n'a pas de valeur ou plutôt, il existe dans une variété infinie de tonalités selon les différentes textures, la manière dont il est appliqué et bien évidemment en fonction du support. Cette couleur réagit également avec d'infimes variations à la lumière, en étroit rapport avec l'environnement où ses tableaux sont accrochés. Les combinaisons sont sans cesse renouvelées. Ryman se plaît à varier les supports, toile, lin, coton, papier, bois, métal, Plexiglas ou fibre de verre qui influent sur la texture du pigment (huile, gouache, caséine, émail). L'excellence de la touche du peintre se fait dynamique, opère en pleine pâte ou se compose d'une superposition de couches, les tracés sont linéaires ou rythmiques.

Ryman a commencé à peindre en plein expressionnisme abstrait et abstraction dite, aux États-Unis, postpicturale, alors que pointait déjà l'art minimal. Il est principalement associé au minimalisme bien qu'il n'ait jamais émis de théorie en ce sens. Au-delà des préoccupations communes avec ces différentes orientations artistiques, c'est cependant une neutralité voulue et assumée par le peintre qui semble aujourd'hui l'emporter. Certains évoqueront une absence d'idéologie. Ainsi que l'écrivait Pierre Faveton, « limitant son œuvre au monochrome blanc, Ryman cherche à réduire ou neutraliser tous les éléments, toutes les interprétations et toutes les évocations périphériques au sujet propre de sa peinture, à savoir la peinture elle-même ». Il n'est pas qu'en peinture qu'on remarque une telle volonté d'échapper, à l'époque, à toute transcendance, à tout contenu allégorique ou connotations diverses. En littérature s'est également développée cette même particularité. En fait, tout l'art de Ryman s'oriente vers le fonctionnement du tableau, une consciencieuse analyse de ses éléments picturaux, voire un « réalisme » selon la qualification qu'il applique lui-même à son art. Présenter l'art de Ryman comme ayant opéré, dans la suite du modernisme, une réduction drastique de ses moyens, peut apparaître comme contradictoire avec les multiples effets qu'il fait naître dans sa peinture et la poésie qui s'en dégage. Ryman lui-même renforce cette acception en revendiquant l'appartenance à certain romantisme lorsqu'il affirme : « La poésie de la peinture est du domaine de l'émotion. Ce devrait être une sorte de révélation, voire une expérience vénérable. » ■ Christophe Dorny

BIBLIOGR. : Barbara Rose : *ABC Art*, in : *Art in America*, New York, oct.-nov. 1965 – *Robert Ryman*, catalogue de l'exposition, Centre Georges-Pompidou, Paris, 1981 – Poirier et Nicol, in : *The 60s in Abstract*, 1983 – Jean Frémond : *Robert Ryman*, in : *collection Repères. Cahiers d'art contemporain* n° 13, Galerie Lelong, Paris, 1984 – Christel Sauer : *Robert Ryman, peintre* et Robert Storr : *Robert Ryman : Établir les distinctions*, in : *Robert Ryman*, catalogue de l'exposition, Espace d'art contemporain, Paris, 1991 – in : *L'Art du xxᵉ siècle*, Larousse, Paris, 1991 – Yve-Alain Bois : *Robert Ryman. Surprise et sérénité*, in : *Galeries Magazine* n° 49, Paris, juin-juil. 1992 – in : *Dictionnaire de l'art moderne et contemporain*, Hazan, Paris, 1992 – Robert Storr : *Robert Ryman. Des dons simples*, in : *Art Press* n° 181, Paris, juin 1993 – Ann Hindry : *Ryman. Éloge du blanc*, in : *Beaux-Arts Magazine*, Paris, mars 1994.

MUSÉES : AMSTERDAM (Stedelijk Mus.) – HARTFORD (Wadsworth Atheneum Mus.) : Winsor 1966 – PARIS (Mus. Nat. d'Art Mod.) : *Sans titre* 1966 – Chapter 1986.

VENTES PUBLIQUES : LONDRES, 3 avr. 1974 : *Composition* 1961 : **GBP 8 750** – LONDRES, 7 déc. 1977 : *Sans titre* 1961, h/t (190x190) : **GBP 26 000** – LONDRES, 25 juin 1985 : *Sans titre* 1965, acryl./t. (26x26) : **GBP 2 300** – NEW YORK, 9 mai 1984 : *26 Square* 1963, h. plâtre et cr./t. (65,8x65,8) : **USD 35 000** – NEW YORK, 6 nov. 1985 : *Sans titre* 1965, h/t (26,2x26,2) : **USD 30 000** – NEW YORK, 5 mai 1986 : *Channel* 1982, laque émail/tissu (88,8x88,8) : **USD 33 000** – NEW YORK, 5 mai 1987 : *Sans titre* 1973, 5 pan. de cuivre émaillé (24,2x26,7 chaque) : **USD 75 000** – NEW YORK, 8 oct. 1988 : *Sans titre* 1965, h/t (28,3x28,3) : **USD 148 500** – NEW YORK, 3 mai 1989 : *Sans titre* 1969, h/rés. synth. (45,7x45,7) : **USD 121 000** – NEW YORK, 5 oct. 1989 : *Sans titre* 1969, h./fibre de verre (50x50,5) : **USD 143 000** – NEW YORK, 9 nov. 1989 : *Sans titre* 1969, h./fibre de verre (47x47) : **USD 154 000** – NEW YORK, 7 mai 1990 : *Signet 20* 1966, h/t (157,5x157,5) : **USD 1 760 000** – NEW YORK, 3 oct. 1991 : *Sans titre* 1961, h/tissu (33x33) : **USD 88 000** – NEW YORK, 13 nov. 1991 : *Directeur* 1983, h./fibre de verre et alu. (238,5x213,5) : **USD 330 000** – NEW YORK, 3 mai 1993 : *Surface vide*, h./fibre de verre (48,9x48,9) : **USD 40 250** –

NEW YORK, 4 mai 1993 : *Sans titre* 1965, h/tissu (26x26) : **USD 92 700** – NEW YORK, 9 nov. 1993 : *Marker,* h/tissu/fibre de verre (106,7x106,7) : **USD 134 500** – NEW YORK, 2 nov. 1994 : *Média* 1981, h./alu. (151,8x151,8) : **USD 288 500** – NEW YORK, 8 mai 1996 : *Report* 1983, h. et laque/fibres de verre avec un montage sur pattes d'alu. (202,6x182,9) : **USD 387 500** – LONDRES, 6 déc. 1996 : *Sans titre* 1969, h./fibre de verre (47x47) : **GBP 36 700** – NEW YORK, 20 nov. 1996 : *Sans titre* 1974, polymère/vinyl./fibre de verre, ensemble de dix panneaux (chaque 53,6x53,6) : **USD 134 500** – NEW YORK, 7 mai 1997 : *Sans titre* 1960, h/t (150,5x150,5) : **USD 464 500**.

RYMER James
XVIIIe siècle. Actif à Édimbourg de 1773 à 1791. Britannique.
Graveur au burin.

RYMSDYCK Andreas Van
Mort en 1786 à Bath. XVIIIe siècle. Hollandais.
Peintre et graveur.
Il se fixa à Londres vers 1767 et y exposa en 1769, 1775 et 1776 des portraits, des natures mortes et des scènes de Shakespeare.

RYMSDYCK Jan Van ou Remsdyke
XVIIIe siècle. Hollandais.
Portraitiste, graveur et dessinateur.
Père d'Andreas Rymsdyck. Il vécut à Bristol (Angleterre) de 1760 à 1770 et travailla pour les dessins anatomiques du Dr W. Hunter. On cite de lui : *Frédéric Henri d'Orange et Emile Van Solms,* d'après Jordaens, *Feuilles pour « Le Gravid uterus »* de Hunter, *Feuilles pour « Le musée Britannique »* (gravé avec son fils Andreas).

RYN Jan Van ou Rijn ou Reyn
Né en 1610 à Dunkerque. Mort le 20 mai 1678 à Dunkerque. XVIIe siècle. Éc. flamande.
Portraitiste.
Élève de Van Dyck. Il accompagna son maître à Londres et revint à Dunkerque après sa mort. Appelé à Paris par le maréchal de Grammont, il n'y trouva pas la protection espérée et revint se fixer à Dunkerque.

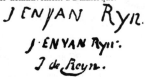

MUSÉES : BAMBERG : *Portrait d'une femme* – BERGUES : *Extase de saint Casimir* – BROOKLYN : *Portrait d'une dame* – BRUXELLES : *Portrait de jeune dame* – CAMBRIDGE (Mus. Fitzwilliam) : *Magasin d'un marchand de gibier* – DUNKERQUE : *Portrait d'un seigneur en costume espagnol* – *Portrait d'un seigneur en collerette* – *L'amiral Mathieu Rombout* – *Saint Alexandre libéré par les anges,* triptyque – *Le Christ en croix* – *Portrait de l'amiral Colaert et de sa femme, Jeanne Pierens* – *Louis XIII* – *Tête d'un jeune homme* – *Tête d'une femme avec perruque* – *Le comte d'Estrade* – *Portraits de Jean Leys et de sa femme* – HANOVRE (Haussmann) : *Un patricien* – LILLE : *Madone avec donateur* – MADRID : *Noces de Tétis et de Pélée* – ROME (Gal. Corsini) : *Résurrection du Christ* – ROME (Gal. Barberini) : *Henriette de France, femme de Charles Ier d'Angleterre*.

RYN Titus Rembrandtsz Van ou Rhyn ou Rijn
Né en 1641. Mort le 4 septembre 1668. XVIIe siècle. Hollandais.
Peintre.
Fils unique de Rembrandt et de Saskia Van Uylenburgh. Il fut élève de son père, et épousa en 1668 Magdalena Van Loo. Quelques tableaux de lui sont mentionnés dans l'inventaire de Rembrandt de 1656.

RYNBOUT Joannes ou Jan ou Rijnboutt
Né le 29 janvier 1839 à Utrecht. Mort le 9 décembre 1868 à Utrecht. XIXe siècle. Hollandais.
Sculpteur.
On cite des statues de cet artiste à l'église d'Harmelen et au palais de Justice d'Utrecht.

RYNBOUT Johannes Jacobus ou Rijnbout
Né le 16 juin 1798 à Utrecht. Mort le 12 août 1849 à Utrecht. XIXe siècle. Hollandais.
Modeleur et sculpteur.
Frère de Johannes Rynbout.

RYNBOUT Johannes ou Joannes Everardus ou Rijnbout
Né le 12 juillet 1839 à Utrecht. XIXe siècle. Hollandais.
Peintre.
Le Musée d'Utrecht conserve de lui : *Au bord du lac*.

RYNE Johannes ou Jan Van
Né vers 1712 en Hollande. Mort vers 1760. XVIIIe siècle. Hollandais.
Dessinateur et graveur au burin.
Il travailla à Londres vers 1754. On cite de lui : *Vue de Batavia* ; *Fort Saint-Georges sur la côte de Coromandel* ; *Fort William au Bengale* ; *Bombay de la côte de Malabar* ; *Ile Sainte-Hélène* ; *Cap de Bonne-Espérance*.

RYNEMAN Pieter
XVIIIe siècle. Actif à Leyde en 1723. Hollandais.
Peintre.
Maître de Matthias Van der Eyck.

RYNEN Thierry Van
XVIIe siècle. Travaillant en 1613. Éc. flamande.
Peintre verrier.
Il exécuta les vitraux dans le transept nord de l'église Saint-Sauveur de Bruges.

RYNENBURG Nicolaes ou Rijnenbourg ou Reinenbourg ou Reynenbourg
Né vers 1713 à Leyde. XVIIIe siècle. Hollandais.
Peintre de genre, portraits.
Il fit ses études à Leyde et travailla à Amsterdam et à Delft. On cite de lui une *Leçon d'anatomie,* œuvre signalée par C. Tosmert.
VENTES PUBLIQUES : LONDRES, 13 mai 1988 : *Femme remplissant un panier de harengs* – *Femme à table avec un verre de bière,* h/t, une paire (22,2x17,8) : **GBP 4 950**.

RYNEVELT
XVIIe siècle. Hollandais.
Peintre.
On cite de lui *Isaac et Rébecca*.

RYNG Pieter de. Voir RING

RYNGHEL Jan de
XVe siècle. Actif à Bruges en 1410. Éc. flamande.
Peintre verrier.

RYNGHELE Antonis ou Ringhel
XVe siècle. Éc. flamande.
Peintre verrier.
Il fut doyen de la gilde de Bruges en 1463, ville où il travaillait depuis 1441.

RYNJUM Hjarand Asmundsön
Né en 1738. Mort en 1822. XVIIIe-XIXe siècles. Actif à Selgjord. Norvégien.
Sculpteur sur bois et architecte.

RYNSBURCH Cornelis Van
XVIIe siècle. Actif à Middelbourg de 1642 à 1647. Éc. flamande.
Peintre.

RYNSOEVER Gerrit ou Rynsouwer
Né vers 1639. XVIIe siècle. Actif à Rotterdam et à Delftshaven. Hollandais.
Peintre d'histoire.

RYNT J. J.
XVIIe siècle. Actif à Prague en 1675. Autrichien.
Peintre d'histoire.

RYNTJES E. H.
XIXe siècle. Actif vers 1870. Hollandais.
Peintre d'histoire.
On cite de ses ouvrages à Leyde.

RYNVISCH Evert ou Rijnvisch
XVIIe siècle. Actif à Kampen de 1617 à 1653. Éc. flamande.
Peintre de paysages.
Il peignit dans la manière de Breughel de Velours. Le Musée Boymans de Rotterdam possède de lui *Paysage d'Hiver*.

RYOEN, de son vrai nom : Sasakino Hôin Ryôen
XIIe siècle. Japonais.

Sculpteur.
Dai busshi (maître sculpteur), il suit la tradition de Jôchô (mort en 1057) et laisse plusieurs œuvres connues : le Bouddha Amida (sansc. Amitabha) du temple Daisen-ji de Tottori, achevé en 1131, dix statues de chacune des divinités suivantes : Aizen Myôô (sanscr. Raga), Fudô Myôô (sansc. Acala) et Sonshô', exécutées pour l'empereur et terminées en 1147, enfin un Amida daté 1171.
BIBLIOGR. : Takeshi Kuno : *A Guide to Japanese Sculpture*, Tokyo 1963.

RYÔIN. Voir **UMPO**

RYON Bernard
Né le 22 février 1937 à Châlons (Marne). XXᵉ siècle. Français.
Peintre de paysages. Tendance abstraite.
Il fut élève de l'École des Beaux-Arts de Toulouse. Il vit et travaille près de Toulouse, où il est professeur dans les lycées et à l'École des Beaux-Arts. Il participe à des expositions collectives régionales, notamment avec la Société des Artistes Méridionaux, dont il est président depuis 1992. Il a obtenu diverses distinctions locales. Il montre des ensembles de ses peintures dans des expositions personnelles, nombreuses dans la région toulousaine et du Sud-Ouest.

RYÔSEN I
XIVᵉ-XVᵉ siècles. Japonais.
Peintre de sujets religieux.
Il réalisa des scènes tirées du bouddhisme.

RYÔSEN II
Originaire d'Echizen, aujourd'hui préfecture de Fukui. XVIᵉ siècle. Actif dans la première moitié du XVIᵉ siècle. Japonais.
Peintre.
Peintre de l'école de peinture à l'encre (*suiboku*) de l'époque Muromachi.

RYOTAI, de son vrai nom : **Tatebe Môkyô**, nom familier : **Kingo**, noms de pinceau : **Ryôtai, Kanyôsai, Ayatari** et **Kyûroan**
Né en 1719, originaire de Mutsu, aujourd'hui préfecture d'Iwate. Mort en 1774. XVIIIᵉ siècle. Japonais.
Peintre.
Peintre de l'école Nanga (peinture de lettré), il s'installe à Kyoto, dans sa jeunesse, et devient moine au temple Tôfuku-ji.

RYÔZEN
XIVᵉ-XVᵉ siècles. Japonais.
Peintre de sujets religieux.
Il ne ferait qu'une seule et même personne avec le peintre Ryôsen I. Il réalisa des scènes tirées du bouddhisme.

RYP Abraham de
Né vers 1644. XVIIᵉ siècle. Travaillant jusqu'en 1705. Hollandais.
Peintre de paysages et de portraits.
Il épousa en 1674 Isabella Jonderville.

RYPINSKI Karol
Né en 1808. Mort le 29 août 1892 à Vilno. XIXᵉ siècle. Polonais.
Portraitiste, miniaturiste et aquarelliste et dessinateur.
Élève à l'Académie de Varsovie, de Rustem. Le Musée National de Varsovie conserve de lui *Portrait d'une dame*.

RYS Bernard
Né en 1690 à Tournai. Mort le 26 janvier 1769 à Tournai. XVIIIᵉ siècle. Éc. flamande.
Sculpteur d'ornements.
Fils de Jean Rys. Il exécuta des décorations dans les Archives municipales de Tournai.

RYS Jean
XVIIᵉ-XVIIIᵉ siècles. Actif à Tournai. Éc. flamande.
Sculpteur.

RYSBRACK Gerard ou Geerard ou Rysbraeck
Né en 1696, baptisé à Anvers le 19 décembre. Mort le 25 mai 1773 à Anvers. XVIIᵉ-XVIIIᵉ siècles. Éc. flamande.
Peintre de scènes de chasse, animaux, paysages, natures mortes.
Fils de Pieter Rysbrack. Maître à Anvers en 1726. Il mourut aveugle et dans la misère.
MUSÉES : COMPIÈGNE : *Chasse au cerf* – GRENOBLE : *Diane et nymphes.*
VENTES PUBLIQUES : PARIS, 2 avr. 1941 : *Canard, panier de*

pêches, asperges et grenades, sur fond de paysage* : FRF 4 000 – PARIS, 17 et 18 déc. 1942 : *Fleurs, fruits et gibier* 1757 : FRF 100 000 – PARIS, 31 mars 1995 : *Chien d'arrêt devant un lièvre*, h/t (88x126,5) : FRF 72 000.

RYSBRACK Jacques ou Jacob Cornill ou Rysbraeck
Né en 1685. Mort le 22 février 1765 à Paris. XVIIIᵉ siècle. Éc. flamande.
Peintre.
Peut-être fils de Pieter Rysbrack. Il alla à Paris vers 1729.
VENTES PUBLIQUES : VERSAILLES, 9 déc. 1973 : *Grande barque de passeur à l'embouchure d'une rivière* : FRF 13 000.

RYSBRACK Jean Michel ou John Michael
Né le 24 juin 1693 à Anvers. Mort le 8 janvier 1770 à Anvers. XVIIIᵉ siècle. Éc. flamande.
Sculpteur de bustes, statues, monuments.
Fils de Peter Rysbrack, il étudia la sculpture sous la direction de Michel Van der Voort. Il ne subsiste aucune de ses œuvres réalisées en Flandres. Dès son arrivée en Angleterre en 1720, il connut le succès et demeura l'un des maîtres de l'âge d'or de la sculpture anglaise jusqu'à sa retraite en 1764.
Il a sculpté de nombreux bustes, statues et tombeaux dans plusieurs villes d'Angleterre et l'une de ses pièces maîtresses est un *Hercule* de marbre.

M.R

Cachet de vente

MUSÉES : BRUXELLES : *Buste de Lady Jemima Dutton* – John Howard – LONDRES (British Mus.) : *Buste de Sir Robert Walpole.*
VENTES PUBLIQUES : CHARLBURY, 22 mai 1967 : *Buste de Cromwell*, bronze : GNS 1 200 – LONDRES, 28 nov. 1968 : *Allégorie de la Victoire*, maquette en terre cuite : GBP 3 400 – LONDRES, 14 juin 1983 : *Projet de monument pour un héros militaire*, cr., pl. et lav. reh. de blanc (37x27) : GBP 2 200 – LONDRES, 22 avr. 1986 : *Buste de Daniel Finch, Earl of Winchsea and Nottingham* vers 1744, marbre blanc (H. 59) : GBP 48 000 – NEW YORK, 13 jan. 1993 : *Groupe de femmes portant un urne sur la tête*, craie, encre et lav. (19,1x12,6) : USD 1 210 – NEW YORK, 12 jan. 1995 : *Saül et la sorcière d'Endor*, craie noire et rouge, encre et lav./pap. brun (34,5x26,1) : USD 4 830.

RYSBRACK Ludovicus ou Rysbraeck
XVIIIᵉ siècle. Éc. flamande.
Paysagiste.
Probablement neveu de Michael Rysbrack et peut-être fils de Pieter. La Galerie Liechtenstein de Vienne conserve de lui deux paysages animés de figures mythologiques.
VENTES PUBLIQUES : PARIS, 22 mai 1974 : *Allégorie des Arts* : FRF 21 000.

RYSBRACK Peter ou Pieter ou Rysbraeck
Baptisé à Anvers le 25 avril 1655. Mort en 1729 à Bruxelles. XVIIᵉ-XVIIIᵉ siècles. Éc. flamande.
Peintre de sujets mythologiques, animaux, paysages animés, paysages, aquafortiste.
Élève de Philips Augustyn Immenraet en 1672, maître à Anvers en 1673. Il alla à Londres en 1675, puis à Paris avec Francisque Millet que certains biographes lui donnent comme maître. Il y épousa Geneviève Compagnon, veuve du sculpteur P. Buysters. Il revint à Anvers en 1692 et alla à Bruxelles à la mort de sa femme, en 1719. Il eut pour élèves ses fils et Karel et Frans Breydel.
Sa manière s'inpire de celles de Francisque Millet et de Gaspard Dughet. Il a gravé d'intéressantes eaux-fortes.
MUSÉES : ANVERS – ASCHAFFENBOURG – BAMBERG – BERLIN – COPENHAGUE – DARMSTADT – DESSAU – DRESDE : *Paysage de montagne avec château* – LA FÈRE : *Paysage et animaux* – *Paysage* – HAMBOURG : *Paysage du Midi sous l'orage* – INNSBRUCK – POSEN – TOULOUSE.
VENTES PUBLIQUES : PARIS, 1852 : *Paysage avec troupeaux* : FRF 200 – PARIS, 1890 : *Paysage* : FRF 720 – PARIS, 24 mai 1944 : *Bergers et animaux dans un paysage*, anim. : FRF 2 000 – BRUXELLES, 27 oct. 1976 : *Paysage fluvial animé de personnages*, h/t (58x84) : BEF 195 000 – LONDRES, 10 mai 1983 : *Les Jardins de Chiswick House*, h/t, une paire (61x107) : GBP 28 000 – BERNE, 30 avr. 1988 : *Scène pastorale au bord d'un lac dans un paysage montagneux*, h/t (43x53) : CHF 7 500 – LONDRES, 23 mars 1990 : *Bacchanale dans un vaste paysage boisé*, h/t

(102,5x130) : **GBP 20 900** – Londres, 18 mai 1990 : *Gardiennes de chèvres dans un paysage classique avec un palais au bord d'un lac à l'arrière-plan* 1691, h/t (64,5x81,2) : **GBP 8 800** – Monaco, 7 déc. 1991 : *Offrande à Diane*, h/t (158x232) : **FRF 188 700** – Amsterdam, 17 nov. 1994 : *Paysans vendant des légumes près de ruines classiques avec un homme poussant une brouette*, h/t (64,5x88) : **NLG 9 775**.

RYSBRACK Peter ou **Pieter Andreas**, le Jeune ou **Rysbraeck**
Né en 1690 à Paris. Mort en 1748 à Londres. XVIII^e siècle. Éc. flamande.
Peintre de genre, animaux, paysages, natures mortes.
Fils et élève de Peter Rysbrack. Maître à Anvers en 1709.
Musées : Sibiu : *Deux œuvres* – Vienne (gal. Liechtenstein) : *Grotte avec une lionne.*
Ventes Publiques : Londres, 19 fév. 1910 : *Paysage*, en collaboration avec Begyn : **GBP 9** – Londres, 27 fév. 1963 : *Volatiles dans un parc* : **GBP 570** – New York, 30 mai 1979 : *Richmond ferry at Kew Gardens*, h/t (89x117) : **USD 12 500** – New York, 18 juin 1982 : *La Tamise à Deptford*, h/t (26x39,5) : **USD 4 000** – Zurich, 3 juin 1983 : *Nature morte aux fruits* 1745, h/t (66x102) : **CHF 12 000** – Monaco, 19 juin 1988 : *Oiseaux exotiques dans un paysage tropical*, h/t (93x144) : **FRF 333 000** – Londres, 8 déc. 1989 : *Etalage de légumes près d'une fontaine surmontée d'une sculpture dans un paysage italien* ; *Artiste et son élève croquant une fête galante dans un parc*, h/t, une paire (70x88) : **GBP 13 200** – Paris, 6 nov. 1991 : *La leçon de dessin* ; *Scène de marché*, h/t, une paire (70x88) : **FRF 125 000**.

RYSBROECK Jacob Van. Voir **REESBROECK**

RYSCAK L. ou **P.**
XIX^e siècle. Actif dans la première moitié du XIX^e siècle. Éc. flamande.
Portraitiste.

RYSEN Warnard ou **Werner** ou **Wernerus Van** ou **Ryssen** ou **Ryzen**
Né vers 1625 à Zaltbommel. Mort après 1665 en Espagne. XVII^e siècle. Hollandais.
Peintre de sujets religieux, paysages animés.
Élève de Cornelius Poelenburg. Il visita l'Italie.
De retour en Hollande, il peignit le paysage animé de personnages historiques, dans la manière de son maître. En 1664, il eut pour élève à Zaltbommel Gérard Hœt. Vers 1665, il abandonna la peinture pour le commerce de diamants et alla en Espagne.

16 CK 26

Musées : Kassel : *Madeleine repentante.*
Ventes Publiques : Vienne, 17 mars 1981 : *Le Repos pendant la fuite en Égypte*, h/cuivre (21,5x26) : **ATS 110 000** – Paris, 16 déc. 1992 : *Paysage de grotte dans la campagne romaine*, h/t : **FRF 12 000**.

RYSER Peter
Né en 1939 à Eriswil. XX^e siècle. Suisse.
Peintre, aquarelliste, dessinateur. Tendance conceptuelle.
Il fut élève de l'École des Métiers d'Art de Lucerne. Il fit des séjours prolongés à Paris et Munich. Il est établi à Munich. En 1972, il a participé à l'exposition *Art : 28 Suisses*, galerie Raeber de Lucerne, qui lui a consacré une exposition personnelle en 1970.
L'ensemble de ses œuvres ressortit au dessin, même si relevées d'acrylique ou d'aquarelle, pastels gras. Sa technique du dessin peut aller jusqu'à la précision hyperréaliste ou se limiter à des esquisses sommaires. En fait, l'objectif de ses créations réside, plus que dans l'image plastique créée, dans l'image poétique qu'elle illustre.
Bibliogr. : Theo Kneubühler, in : *Art : 28 Suisses*, Édit. Gal. Raeber, Lucerne, 1972.
Musées : Aarau (Aargauer Kunsthaus) : *Regenbogen setzt zum Bogen an* 1971.

RYSERMANN Peter
XV^e-XVI^e siècles. Actif à Kalkar de 1498 à 1500. Allemand.
Sculpteur.
Il collabora avec Loedevich de Kalkar au bas-relief central du maître-autel de l'église Saint-Nicolas de Kalkar.

RYSSE Ulrich ou **Risse** ou **Rissi**
XVII^e siècle. Actif à Wil. Suisse.

Peintre.
Peut-être fils ou petit-fils d'Ulrich Rissi. Le Musée National de Zurich conserve de lui une *Madone.*

RYSSEL Paul Van. Voir **GACHET Paul, Dr**

RYSSELBERGHE Théodore Van, dit **Théo**
Né le 23 ou 28 novembre 1862 à Gand (Flandre-Orientale). Mort le 13 décembre 1926 à Saint-Clair (Var). XIX^e-XX^e siècles. Belge.
Peintre de figures, paysages, paysages urbains, marines, fleurs, aquarelliste, peintre de compositions murales, décorateur, dessinateur, graveur, illustrateur, lithographe. Néo-impressionniste.
D'une famille de la grande bourgeoisie, qui comptait plusieurs architectes, il fut d'abord élève de Canneel, à l'Académie de Gand, puis de Portaels, à Bruxelles. Très fortuné, Rysselberghe voyageait beaucoup, peignant et exposant où il passait. Pendant plusieurs années à Paris, il passait les étés sur les côtes de la Manche, chères aux impressionnistes et néo-impressionnistes. Il se retira ensuite à Saint-Clair, en Provence.
Il participa à la fondation et aux expositions du *Groupe des XX* qui se donnait pour but d'activer les échanges artistiques entre la Belgique et Paris. Il fut membre fondateur de la *Libre Esthétique*. Il a figuré, à Paris, au Salon des Indépendants à plusieurs reprises. Il pratiquait alors une peinture traditionnelle, grasse et sombre, et commença toutefois à subir l'influence orientaliste de Portaels. Rysselberghe lui-même effectua à partir de 1884 plusieurs voyages en Espagne et au Maroc, d'où il rapporta le *Conteur arabe* et la *Fantasia*. Peignant alors gras, sa palette colorée s'était toutefois éclaircie. Il se découvrait surtout peintre de portraits. Devenu l'ami de Verhaeren, vers 1886, celui-ci l'emmena avec lui à Paris, où il eut la révélation de *La Grande Jatte*, de Seurat, mais ne se convertissait à la théorie scientifique du divisionnisme, tirée des travaux de Chevreul sur la couleur, qu'avec hésitation et à force de fréquenter Seurat lui-même, Signac, Cross, Pissarro. À partir de 1887, il appliqua dans ses peintures la technique néo-impressionniste, non sans certains compromis lui offrant des solutions plus souples, d'autant qu'il fut à peu près le seul à l'appliquer au portrait : *Madame Oc. Ghysbrechts* ; *Octave Maus*, 1885 ; *Madame Maus*, 1890. Il peignait aussi quelques paysages : *La promenade* ; *Tartanes à Sète*. Vers 1895, avec Henry Van de Velde, il participa au renouveau des arts décoratifs, dessinant des affiches, des meubles, des ornements typographiques, des bijoux, dans le « nouveau style » et peignant, sur commande des architectes, un bon nombre de grands panneaux décoratifs. En 1898, il quitta Bruxelles pour Paris, où il fréquenta les milieux littéraires du symbolisme. On sait comme sa femme « Madame Théo » ou « La petite dame », joua un grand rôle dans la vie de Gide. En 1903, il peignit la célèbre composition *La lecture*, où l'on reconnaît de nombreux écrivains groupés autour de Verhaeren, notamment Gide, Maeterlinck et Fénéon. Il peignait encore dans une technique en accord avec le néo-impressionnisme : mélanges optiques par petites touches juxtaposées, prédilection pour l'acidité des tons purs, où étonnent les violets, mauves et bleus, jusqu'alors soigneusement cassés. À Saint-Clair, en Provence, il ressentit le besoin d'élargir et d'assouplir sa touche, ce qui l'amena à abandonner la lettre du néo-impressionnisme, tout en haussant ses tons peut-être à l'exemple des Fauvistes, dans des marines et des scènes de baignades heureuses, prétextes à conjuguer les corps féminins épanouis avec la mer et le soleil.

Cachet de vente

Thèo Van Rysselberghe

19 ⟨VR⟩ 18

BIBLIOGR. : Chabot : *Van Rysselberghe*, catalogue de l'exposition commémorative du centième anniversaire de sa naissance, Musée de Gand, 1962 – Frank Elgar, in : *Dictionnaire universel de l'art et des artistes*, Hazan, Paris, 1967 – in : *Les Muses*, Grange Batelière, Paris, 1974 – in : *Dictionnaire universel de la peinture* tome VI, Le Robert, Paris, 1975 – Michel Palmer – *D'Ensor à Magritte – Art belge de 1880 à 1940*, Ed. Racine, Bruxelles, 1994.

MUSÉES : AMSTERDAM (Mus. Nat.) : *Poissons et écrevisse dans l'aquarium* – BRUXELLES (Mus. des Beaux-Arts) : *Femme lisant et fillette – Mademoiselle Z... – La Promenade – Le poète Émile Verhaeren – Mandoliniste – Octave Maus* 1885 – *Madame Maus* 1890 – *Fantasia avant 1884* – ESSEN (Mus. Folkwang) : *Clair de lune à Boulogne* – GAND (Mus. des Beaux-Arts) : *La lecture – Le peintre espagnol Dario de Regoyos* – HELSINKI (Ateneum) : *Paysage du Midi de la France* – HYÈRES : *Portrait de Mme Deman* – LEIPZIG : *Vénitienne* – OTTERLO (Kröller-Müller Mus.) : *La Pointe Per-Kiridec 1889 – Les Pins à Cavalière 1904* – PARIS (ancien Mus. du Jeu de Paume) : *Portrait d'Émile Verhaeren* – PARIS (Mus. d'Orsay) : *Voiliers et Estuaire 1892-1893* – ROTTERDAM (Mus. Boymans) : *Le Miroir* – WEIMAR : *L'Heure embrasée*.

VENTES PUBLIQUES : PARIS, 29 oct. 1926 : *Soleil matinal* : **FRF 2 400** – PARIS, 3 déc. 1928 : *Jeune fille assise dans un fauteuil* : **FRF 1 300** – PARIS, 6 mai 1932 : *Femme se coiffant*, sanguine : **FRF 300** – PARIS, 31 jan. 1938 : *Vase de fleurs* : **FRF 1 000** – PARIS, 5-6 et 7 nov. 1941 : *La cueillette des fleurs* : **FRF 7 500** ; *La fontaine* : **FRF 4 100** – PARIS, 15 avr. 1944 : *Femme vue de dos*, sanguine : **FRF 400** – PARIS, 29 juin 1945 : *L'Arno à Florence* : **FRF 10 100** – PARIS, 18 déc. 1946 : *Les baigneurs* : **FRF 28 000** – PARIS, 26 mars 1947 : *Boulogne, entrée du port 1900*, aquar. : **FRF 2 200** – PARIS, 30 mai 1947 : *Honfleur, entrée des chaloupes*, aquar. : **FRF 7 500** – PARIS, 3 mai 1949 : *Paysage 1891* : **FRF 18 500** – PARIS, 10 juin 1949 : *Pins maritimes 1916* : **FRF 10 500** – PARIS, 30 juin 1950 : *Danseuse 1909*, lav. : **FRF 6 000** – PARIS, 7 fév. 1951 : *Fiacre sur le boulevard* : **FRF 8 500** – PARIS, 30 avr. 1951 : *Le voilier sur la rivière 1892* : **FRF 20 000** – PARIS, 10 juin 1955 : *L'Arno à Florence* : **FRF 350 000** – PARIS, 25 fév. 1957 : *Paysage au Pouldu* : **FRF 270 000** – PARIS, 7 juin 1961 : *Pêchers en fleurs* : **FRF 7 000** – LONDRES, 5 juil. 1961 : *Jeunes femmes dans un parc* : **GBP 900** – NEW YORK, 16 mai 1962 : *Basse-cour* : **USD 3 000** – GENÈVE, 2 nov. 1963 : *Coucher du soleil à Ambleteuse* : **CHF 64 500** – GENÈVE, 26 nov. 1966 : *Jeune femme nue, assise*, past. : **CHF 10 000** – LONDRES, 12 déc. 1966 : *Portrait de la mère de l'artiste* : **GNS 2 800** – VERSAILLES, 7 juin 1967 : *Portrait d'Alice Sethe* : **FRF 90 000** – ANVERS, 1er et 2 oct. 1968 : *Paysage avec maisons* : **BEF 820 000** – PARIS, 3 déc. 1968 : *Portrait de Jeanne Pissaro* : **FRF 17 000** – LONDRES, 30 avr. 1969 : *Portrait de Mme Paul Dubois (née Alice Sethe)* : **GBP 20 000** – LONDRES, 9 juil. 1971 : *Nu au miroir*, past. : **GNS 2 800** – VERSAILLES, 31 mai 1972 : *Jeunes baigneuses à la fontaine* : **FRF 130 000** – LONDRES, 3 avr. 1974 : *Portrait d'Irma Sèthe* : **GBP 18 500** – LONDRES, 1er déc. 1976 : *À l'ombre des pins*, h/t (86x110) : **GBP 8 500** – COLOGNE, 3 déc. 1976 : *La pinède*, aquar. et cr. (24x33) : **DEM 4 300** – ZURICH, 20 mai 1977 : *Champs de fleurs en été 1900*, h/t (101,5x51) : **CHF 18 000** – BERNE, 8 juin 1978 : *Berger dans un paysage de Provence vers 1890*, past./trait cr. (42,4x30) : **CHF 4 000** – BRUXELLES, 22 nov 1979 : *Portrait de Mme Eugène Demolder, fille de Félicien Rops*, cr. de coul. (68x83) : **BEF 65 000** – ANVERS, 8 mai 1979 : *Le modèle*, past. (95x33) : **BEF 37 000** – LONDRES, 4 juil 1979 : *Les baigneuses au Cap Bénat 1909*, h/t (71x114,5) : **GBP 11 000** – MUNICH, 3 juin 1980 : *Danseuse*, eau-forte (25,3x30,1) : **DEM 6 500** – LONDRES, 2 déc. 1981 : *Le Café-Concert 1896*, eau-forte (25,1x30) : **GBP 1 150** – PARIS, 18 mars 1981 : *Portrait d'Alexandre Charpentier*, fus. (94x70) : **FRF 9 600** – ANVERS, 29 avr. 1981 : *Rêverie 1901*, past. (92x76) : **BEF 140 000** – LONDRES, 1er juil. 1982 : *Les baigneuses 1911*, h/t (210x250) : **GBP 15 000** – BERNE, 23 juin 1983 : *Flottille de pêche 1894*, eau-forte (22,6x28) : **CHF 1 900** – NEW YORK, 19 mai 1983 : *Le Soir, à la lumière de la lampe, les trois sœurs Sethe 1889*, cr. avec touches de gche/pap. Ingres mar./cart. (50,2x66) :

USD 19 000 – LONDRES, 22 mars 1983 : *Baigneuse assise*, past. (63x50) : **GBP 5 500** – NEW YORK, 19 mai 1983 : *La Régate 1892*, h/t (64,2x83,7) : **USD 180 000** – LONDRES, 26 juin 1985 : *Portrait de femme 1898*, past. cr. de coul. et mine de pb (54x68) : **GBP 3 600** – LOKEREN, 19 avr. 1986 : *Les Anthemis 1910*, h/t (73,3x100) : **BEF 5 600 000** – NEW YORK, 10 nov. 1987 : *La régate 1892*, h/t, avec cadre en bois peint (64,5x83,8) : **USD 400 000** – FONTAINEBLEAU, 21 fév. 1988 : *Affiche du 4e Salon de la Libre Esthétique*, litho. coul. (94x74) : **FRF 28 000** – VERSAILLES, 20 mars 1988 : *Nu*, h/t mar./cart. (26,5x35) : **FRF 24 000** – PARIS, 22 avr. 1988 : *Nu allongé*, past. (38x49) : **FRF 6 500** – LOKEREN, 28 mai 1988 : *Roses blanches*, h/t (diam. 67) : **BEF 750 000** – PARIS, 24 juin 1988 : *Les Cavaliers sur la plage de Morgat 1904*, h/cart. (38x55) : **FRF 90 000** – LONDRES, 28 juin 1988 : *Baigneuse*, h/t (127x94) : **GBP 22 000** ; *Péniches sur l'Escaut 1892*, h/t (55x65) : **GBP 418 000** – LONDRES, 19 oct. 1988 : *Tête de femme 1901*, past. (42x35) : **GBP 8 250** – LONDRES, 29 nov. 1988 : *Barques de pêche prenant le large 1887*, h/t (56x67) : **GBP 176 000** – PARIS, 14 déc. 1988 : *Nu allongé*, dess. au fus. avec reh. de craie blanche (34x60) : **FRF 11 500** – PARIS, 12 fév. 1989 : *Nu à la plage*, h/t (61x50) : **FRF 145 000** – LONDRES, 27 juin 1989 : *Nu assis 1908*, h/t (100x65) : **GBP 28 600** – NEW YORK, 18 oct. 1989 : *Canal en Flandre 1894*, h/t (60x80) : **USD 770 000** – LE TOUQUET, 12 nov. 1989 : *Jeune femme à la robe verte*, h/pan. (23x41) : **FRF 32 000** – LONDRES, 28 nov. 1989 : *Près des rocs de Per-Kiridec*, h/t (32x40) : **GBP 220 000** – NEW YORK, 26 fév. 1990 : *Portrait de femme 1911*, h/pan. (115x77) : **USD 85 250** – LONDRES, 2 avr. 1990 : *Le moulin de Kalf 1894*, h/t (80x68,5) : **GBP 275 000** – AMSTERDAM, 10 avr. 1990 : *Anémones*, h/t (46x38) : **NLG 69 000** – BRUXELLES, 9 oct. 1990 : *Femme en bleu*, h/pan. (45x33) : **BEF 160 000** – NEW YORK, 14 nov. 1990 : *L'île du Levant vue du Cap Bénat*, h/t (45,1x65) : **USD 550 000** – PARIS, 7 déc. 1990 : *Élisabeth endormie*, past. (37x31) : **FRF 15 000** – AMSTERDAM, 13 déc. 1990 : *Le détroit de Messine depuis Taormina*, h/cart. (34,5x41,5) : **NLG 71 300** – NEW YORK, 9 mai 1991 : *Femme au miroir 1907*, h/t (78,7x90,2) : **USD 99 000** – AMSTERDAM, 22 mai 1991 : *Nu féminin assis devant un miroir 1906*, sanguine avec reh. de bleu/pap. brun (110,5x87,5) : **NLG 34 500** – AMSTERDAM, 23 mai 1991 : *La Pointe du rossignol 1912*, h/t (46x55) : **NLG 59 800** – LONDRES, 25 juin 1991 : *Baigneuses au bord de la mer*, h/t (168x274) : **GBP 68 200** – LOKEREN, 13 mai 1992 : *Élisabeth endormie à l'âge de quatre ans*, past./cart. (37,5x31,5) : **BEF 150 000** – PARIS, 22 juin 1992 : *Portrait d'Émile Verhaeren*, mine de pb (23x19,5) : **FRF 4 800** – LONDRES, 1er juil. 1992 : *Femme nue devant un miroir 1906*, past./pap. chamois/t. (58,5x71,2) : **GBP 16 500** – PARIS, 8 avr. 1993 : *Composition florale (double face)*, h/pan. (40,5x33) : **FRF 8 500** – PARIS, 2 juin 1993 : *Émile Verhaeren lisant*, aquar. et mine de pb (33x25,5) : **FRF 21 000** – LOKEREN, 9 oct. 1993 : *Jeune Marocaine 1880*, h/pan. (46x38) : **BEF 330 000** – NEW YORK, 3 nov. 1993 : *La sieste du modèle 1907*, h/t (66,3x75,2) : **USD 90 500** – LONDRES, 30 nov. 1993 : *La Porte de Mansour El Hay à Meknès au Maroc 1887*, h/t (40,6x61) : **GBP 34 500** – LOKEREN, 8 oct. 1994 : *Femme à la vasque 1908*, h/t (148x115) : **BEF 5 700 000** – NEW YORK, 8 nov. 1994 : *Le Champ de courses à Boulogne-sur-Mer 1900*, h/t (75,9x87,9) : **USD 189 500** – AMSTERDAM, 8 nov. 1994 : *Femme rousse 1911*, h/t (55,5x46,5) : **NLG 14 950** – PARIS, 16 déc. 1994 : *Portrait de femme 1907*, h/t (49x42) : **FRF 34 000** – PARIS, 12 avr. 1995 : *Nu de dos 1916*, h/t : **FRF 149 000** – LONDRES, 28 juin 1995 : *L'Arno à Florence 1909*, h/t (73x60) : **GBP 80 700** – LOKEREN, 7 oct. 1995 : *Le Collier rose 1907*, h/t (81x93) : **BEF 2 200 000** – AMSTERDAM, 6 déc. 1995 : *La Plage de Morgat en Bretagne 1904*, h/t (46x55) : **NLG 43 700** – PARIS, 1er avr. 1996 : *Jeune Fille dans la chaise (fille de Jean Schlumberger et de Suzanne Weiler)*, h/t (46x38) : **FRF 66 000** – NEW YORK, 1er mai 1996 : *Femme nue assise 1908*, h/t (100x65) : **USD 25 300** – NEW YORK, 12 nov. 1996 : *Femme nue, bras levés 1911*, h/t (55,4x45,8) : **USD 9 200** – PARIS, 21 nov. 1996 : *Café-concert 1896*, eau-forte (25,2x29,9) : **FRF 20 000** – PARIS, 12 déc. 1996 : *La Plage d'Ambleteuse 1900*, h/t (54x65) : **FRF 320 000** – NEW YORK, 14 nov. 1996 : *Jeune fille avec vases de fleurs*, h/t (99x76,9) : **USD 57 500** – AMSTERDAM, 10 déc. 1996 : *Nu 1890*, h/cart., étude (37x45) : **NLG 21 910** – CALAIS, 23 mars 1997 : *Rivage méditerranéen*, aquar. (14x23) : **FRF 9 000** – NEW YORK, 19 fév. 1997 : *Cerises*, aquar. et cr./pap./cart. (24,1x33) : **USD 12 650** – LONDRES, 19 mars 1997 : *Maternité 1890*, fus./pap. (29x20,5) : **GBP 1 725** – PARIS, 19 oct. 1997 : *Portrait du poète Émile Verhaeren*, cr./pap. (24x31) : **FRF 19 000** – AMSTERDAM, 4 juin 1997 : *Het toilet – La Femme devant la glace 1905*, h/t (73x60) : **NLG 149 916**.

145

RYSSEN Warnard Van. Voir **RYSEN**

RYSSENS DE LAUW Joseph Martin
Né le 30 septembre 1830 à Anvers. Mort le 2 avril 1889 à Anvers. XIXᵉ siècle. Belge.
Peintre de fleurs et architecte.

RYSSER Mathes. Voir **REISER**

RYSSOUKHINE Iouri ou **Rissoukhine**
Né en 1947 à Ouiouk dans la région de Djamboul (Kasakhstan). XXᵉ siècle. Russe.
Peintre de compositions à personnages, figures, portraits, paysages animés.
Il a étudié à l'École d'art de Krasnodar, diplômé en 1971. Membre de l'Union des Artistes d'URSS depuis 1975. Il vit et travaille à Orenbourg.
Il expose depuis 1974. Il a reçu en 1980 le premier prix de l'Union des Artistes d'URSS.
Entre manière décorative stylisée et caractère naïf, non sans tentation symboliste, il peint des scènes animées de la vie quotidienne.
Musées : Kazan (Mus. d'Art) – Kourgan – Magnitogorsk – Moscou (Gal. Tretiakov) – Orenbourg (Mus. Iso) – Perm (Gal. de peinture).
Ventes Publiques : Paris, 25 nov. 1991 : *Carnaval à Orenbourg 1990*, h/pan. (118x163) : FRF 10 000 – Paris, 16 fév. 1992 : *Le peintre en janvier*, h/pan. (118x163) : FRF 18 000.

RYSWYCK Dirk Van
Né en 1596. Mort en 1679. XVIIᵉ siècle. Actif à Amsterdam. Hollandais.
Médailleur et orfèvre.
Le Musée National d'Amsterdam conserve de lui les médailles *Siège d'Amsterdam en 1650* et *L'amiral Martin Tromp.*

D. V. R.

RYSWYCK Edward Van
Né en 1871. XXᵉ siècle. Belge.
Peintre de natures mortes, fleurs et fruits.
Il vécut et travailla à Anvers.
Ventes Publiques : New York, 29 oct. 1992 : *Nature morte au melon*, h/t (120x160,7) : USD 8 800 – Londres, 21 nov. 1996 : *Bouquet de pivoines*, h/t (70,3x101,4) : GBP 5 175 – Lokeren, 18 mai 1996 : *Pivoines*, h/t (70x101) : BEF 52 000.

RYSWYCK Theodor Van
Né le 8 juillet 1811 à Anvers. Mort le 7 mai 1849 à Anvers. XIXᵉ siècle. Belge.
Aquafortiste, dessinateur amateur et poète.

RYSZKIEWICZ Jozef
Né le 19 novembre 1856 à Varsovie. Mort le 19 mai 1925 à Varsovie. XIXᵉ-XXᵉ siècles. Polonais.
Peintre.
Il fut élève des Académies de Varsovie, de Saint-Pétersbourg et de Munich.
Il peignit surtout des batailles et des chevaux et exécuta des peintures de genre. Dès 1890, il subit l'influence de l'impressionnisme français.

RYTHER Augustine
Née à Leeds. XVIᵉ siècle. Travaillant de 1579 à 1592. Britannique.
Graveur au burin et éditeur.
Elle grava des cartes et des scènes historiques.

RYTSERE Willem de ou **le** ou **Ritsere**, dit **Willem Van Lombeke**
Mort avant le 26 mai 1447. XVᵉ siècle. Actif à Gand. Éc. flamande.
Peintre et peintre de figures.
Il travailla à Gand dès 1395 et exécuta des peintures décoratives dans des palais et des églises ; il peignit aussi des armoiries.

RYTZ-FUETER, Mme. Voir **FUETER Charlotte**

RYÛEI, de son vrai nom : **Momota Morimitsu**, nom familier : **Buzaemon**, noms de pinceau : **Ryûei** et **Yûkôsai**
Né en 1647. Mort en 1698. XVIIᵉ siècle. Actif à Edo (actuelle Tokyo). Japonais.
Peintre.

Élève de Kanô Tannyû (1602-1674), il fait partie de l'école Kanô de Kyoto. Le National Museum de Kyoto conserve d'ailleurs un de ses portraits de Kanô Tannyû, rouleau en hauteur à l'encre et couleurs légères sur papier, qui est au registre des Biens Culturels Importants.

RYÛHO I, de son vrai nom : **Nonoguchi Chikashige**, noms de pinceau : **Hinaga Ryûho** et **Shôô**
Né en 1599, originaire de Kyoto. Mort en 1669. XVIIᵉ siècle. Japonais.
Peintre et poète.
Après avoir étudié le *haikai* (poème japonais en dix-sept syllabes) avec Teitoku, il se fait connaître surtout comme poète et fait de la peinture comme passe-temps.

RYÛHO II, de son vrai nom : **Fukushima Nei**, surnom : **Shichoku**, nom familier : **Shigejirô**, noms de pinceau : **Ryûho** et **Mokudô**
Né en 1820. Mort en 1889. XIXᵉ siècle. Actif à Tokyo. Japonais.
Peintre.
Peintre de paysages et de fleurs et d'oiseaux, il commence par être l'élève de Shibata Zeshin et se tourne ultérieurement vers la peinture de lettré.

RYÛKO, de son vrai nom : **Takaku**, surnom : **Jutsuji**, nom de pinceau : **Onoshirô**, nom de pinceau : **Ryûko**
Né en 1801, originaire de Shimotsuke, aujourd'hui préfecture de Tochigi. Mort en 1859. XIXᵉ siècle. Japonais.
Peintre.
Peintre de sujets historiques, il est le fils adoptif de Aigai. A l'âge mûr, il s'installe à Kyoto où il étudie la peinture de style *yamato* (peinture à la japonaise) avec Kiyoshi et Ikkei.

RYUKÔSAI, surnom : **Taga**, noms familiers : **Jokei** et **Jihei**
XVIIIᵉ-XIXᵉ siècles. Japonais.
Maître de l'estampe.
Actif dans la région d'Osaka entre 1770 et 1809.
Ventes Publiques : New York, 21 mars 1989 : *Portrait de l'acteur Ichikawa Danzo costumé et masqué*, estampe hosoban (31,9x14,3) : USD 77 000.

RYÛSAI. Voir **HIROSHIGE**

RYX. Voir **RYCKX**

RYZEN Warnard Van. Voir **RYSEN**

RZAKOULIEV Alikper
Né en 1903 à Bakou. XXᵉ siècle. Russe.
Graveur, illustrateur.
Il illustre, dans un style folklorique, les scènes pittoresques de la vie des paysans russes. Il semble éviter les sujets par trop édifiants et moralisateurs.
Bibliogr. : In : *L'Art russe des Scythes à nos jours*, catalogue de l'exposition, Galeries Nationales du Grand Palais, Paris, 1967.
Musées : Moscou (Mus. d'Art des Peuples de l'Orient) : *Ferrage des bœufs*, linogravure.

RZEBETZ Hieronymus
XVIIIᵉ siècle. Actif à Kukuksbad (Bohème) vers 1744. Autrichien.
Graveur au burin.
Élève de M. Rentz.

RZECKI Stanislav
Né le 19 octobre 1888 à Varsovie. XXᵉ siècle. Polonais.
Peintre, graveur, sculpteur.
Il s'est formé à l'Académie de Cracovie et à Paris.
À sa manière, il partagea le goût des Préraphaélites pour l'art gothique et la prime Renaissance.
Musées : Varsovie (Mus. Nat.) : *Tête de femme*, bronze – deux peintures à l'huile – eaux-fortes.

RZEPINSKI Czeslaw
Né le 8 février 1905 à Strusov. XXᵉ siècle. Polonais.
Peintre, peintre de décorations murales.
De 1924 à 1934, il fut élève de l'Académie de Cracovie chez W. Weiss et Felicjan Kowarski et à Paris chez Josef Pankiewicz. En 1937, il a été l'un des fondateurs de l'École d'Arts Plastiques de Katowice. À partir de 1945, il est devenu professeur à l'Académie des Beaux-Arts de Cracovie.
Il a été exposé à Paris en 1932. En 1960, il fut sélectionné pour le prix S. Guggenheim à New York. De 1938 à 1961, il a montré cinq expositions personnelles de ses œuvres, à Cracovie et Var-

sovie, en 1960 à Londres, en 1961 à Vienne. En 1958, il a obtenu le Prix d'Art de la Ville de Cracovie.

À la suite du postimpressionnisme français, il a été l'un des représentants du courant coloriste et plein airiste, dans la peinture polonaise. Il a surtout peint des paysages et des natures mortes. Il a également exécuté des décorations murales, notamment au château du Wawel à Cracovie, en 1933, et à Katowice, en 1938.

BIBLIOGR. : B. Dorival, sous la direction de... : *Peintres contemporains*, Mazenod, Paris, 1964.

MUSÉES : CRACOVIE – KATOWICE – VARSOVIE (Mus. Nat.) : *Nature morte.*

VENTES PUBLIQUES : PARIS, 20 nov. 1994 : *Composition en rose*, h/t (81x65) : **FRF 4 000**.

RZEWUSKI Vincenty

Né en 1803. Mort en 1866. XIXe siècle. Actif à Varsovie. Polonais.

Miniaturiste.

Élève de Marszalkiewicz. Le Musée National de Varsovie possède de lui *Portrait d'Aniela Radziminska*, daté de 1842.

RZYSZCZEWSKI Aleksander

Né le 6 décembre 1823 à Krzemieniec. Mort en mai 1891 à Stary Oleksiniec. XIXe siècle. Polonais.

Miniaturiste amateur.

Fils de Gabriel Rzyszczewski. Il fit ses études à l'Université de Varsovie. On cite de lui *Portrait de la mère de l'artiste, née princesse Czartoryska.*

RZYSZCZEWSKI Gabriel

Né en 1780 à Zukowce. Mort en 1857 à Zukowce. XIXe siècle. Polonais.

Peintre amateur.

Père d'Aleksander Rzyszczewski, général, il fut l'élève de D. Saint à Paris. Il a peint une *Transfiguration* pour l'église de Dederkaly en Volynie.

Maîtres anonymes connus par un monogramme ou des initiales commençant par **R**

R. A.
Allemand.
Monogramme d'un graveur.
Cité par Ris-Paquot. Il a été relevé sur une pièce de bois représentant le portrait de l'empereur Charles V.

R. D.
Italien.
Graveur de sujets allégoriques.

R. H.
XVIe siècle. Allemand.
Marque d'un graveur.
Ce monogramme a été relevé sur une gravure représentant un *Hallebardier* ; *Le Cheval de la Mort,* 1559 ; id. 1563. Cité d'après Ris-Paquot.

R. H. B.
Monogramme d'un graveur à l'eau-forte et au burin.
Cité par Brulliot qui mentionne de lui : *Sainte Madeleine* ; *Une femme assise* ; *La diligence arrêtée par des brigands,* d'après Hans Bol ; *La course à l'oie,* d'après Hans Bol.

R. I. B. B.
XVIIe siècle. Allemand.
Monogramme d'un graveur.
Cet artiste travaillait à Ratisbonne en 1635. On cite de lui : *Allégorie au mariage de J. J. Dimpfel avec Anne Dimpfel, née Schmidt.*

R. O. V., surnommé **le Maître à l'Arrosoir**
XVe siècle.
Monogramme d'un graveur.
Cité par Ris-Paquot ; il fut actif vers la fin du XVe siècle.

R. S.
XVIe siècle. Allemand.
Marque d'un sculpteur.
Cet artiste était actif à Freissing, vers 1513. Cité d'après Ris-Paquot.

R. V. B.
XVIe siècle. Allemand.
Monogramme d'un graveur.
Cité par Brulliot qui mentionne de lui des estampes d'après A. Dürer.

SA Aernance de
Né à Avintes. XIXe siècle. Portugais.
Sculpteur.
Il fut élève de Puech et de Falguière. Fixé à Paris, il figura aux expositions ; il obtint une médaille de bronze en 1900 lors de l'Exposition Universelle.

SA Fernandes de. Voir **FERNANDES DE SA Antonio**

SA-NOGUEIRA Rolando
Né en 1921 à Lisbonne. XXe siècle. Portugais.
Peintre de paysages urbains. Tendance pop'art.
Dans les années soixante, il fit un long séjour à Londres.
Au cours de son séjour londonnien, il subit une certaine influence formelle de la jeune peinture anglaise. Revenu au Portugal, il adopta quelques procédés inspirés par l'école américaine.
BIBLIOGR. : In : *L'Art du XXe siècle*, Larousse, Paris, 1991.

SA TOU-LA. Voir **SA DULA**

SAA Antonio
Mort en 1790 à Séville. XVIIIe siècle. Espagnol.
Médailleur et graveur de monnaies.
Il fut graveur en chef de la Monnaie de Séville.

SAABYE August Vilhelm
Né le 7 juillet 1825 à Skioholme (Aarhus). Mort le 12 novembre 1916 à Copenhague. XIXe-XXe siècles. Danois.
Sculpteur de compositions mythologiques, bustes, figures.
Il figura aux expositions de Paris, où il reçut lors des Expositions universelles une médaille d'or en 1889 et en 1900.
MUSÉES : COPENHAGUE : *Faune avec un petit Bacchus – Suzanne devant le consul – Lady Macbeth – Petit pêcheur –* FREDERIKSBORG : neuf bustes et un bas-relief.

SAABYE Carl Anton
Né le 26 août 1807 à Copenhague. Mort le 25 avril 1878 à Copenhague. XIXe siècle. Danois.
Paysagiste.
Il fit ses études à Copenhague chez C. A. Lorentzen et chez C. V. Eckersberg, puis à Düsseldorf, à Dresde et à Munich.

SAAGMOLEN Martinus ou **Saeghmeulen, Zaagmolen, Zaegmolen, Zogmoolen**
Né vers 1620 à Oldenbourg. Enterré à Amsterdam le 1er novembre 1669. XVIIe siècle. Éc. flamande.
Peintre de compositions religieuses, graveur.
Peintre à Leyde en 1640, il fut un des fondateurs de la gilde en 1648, alla à Amsterdam en 1654 et y obtint le droit de bourgeoisie en 1664. Il eut pour élèves N. Piemont, J. Van Luyken, M. Van Musscher. Houbraken signale de lui *Le Jugement dernier*. Il réalisa également des eaux-fortes.

SAAL ou **Sall**
Né le 8 juillet 1714 à Ofen. XVIIIe siècle. Hongrois.
Sculpteur.
Il exécuta des restaurations dans l'église Sainte-Anne de Budapest en 1746.

SAAL Georg Eduard Otto
Né le 11 mars 1818 à Coblence (Rhénanie-Palatinat). Mort le 3 octobre 1870 à Baden-Baden (Bade-Wurtemberg). XIXe siècle. Allemand.
Peintre de genre, paysages, paysages d'eau, paysages de montagne.
En 1842, il fut élève de Johann Wilhelm Schirmer à Düsseldorf. En 1848, il alla à Heidelberg, puis à Baden-Baden, où il fut nommé peintre de la cour. Il séjourna régulièrement en France, dans la région de Barbizon. En 1870, il vint à Paris, mais il n'y demeura pas longtemps par suite de la guerre franco-allemande. Il devint peintre de la cour de Baden-Baden. Il figura à l'Exposition Universelle de 1867 à Paris.
Il a peint des scènes de montagnes, des fjords, des vues de la forêt de Fontainebleau. On cite de lui : *Paysage le matin ; Paysage le soir.*
MUSÉES : AMSTERDAM : *Clair de lune –* BRÊME : *Soleil de minuit au cap Nord –* CARLSRUHE (Kunsthalle) : *Allée près de Fontainebleau – Chemin près de Fontainebleau –* FRANCFORT-SUR-LE-MAIN : *Vue de la montagne sur le fjord de Hardang –* LEIPZIG : *Soleil de minuit en Norvège – Un fjord par le soleil de minuit – Mer de glace –* MULHOUSE : *Effet de lune –* MUNICH : *Paysage lunaire en Norvège.*
VENTES PUBLIQUES : PARIS, 17 fév. 1902 : *Le Corbeau et le renard* : **FRF 125** – PARIS, 30 avr. 1926 : *Rivière au clair de lune* : **FRF 1 210** – NEUILLY-SUR-SEINE, 13 mai 1950 : *Vue de montagne* : **FRF 2 700** – COLOGNE, 17 mars 1978 : *Paysage de Norvège* 1863, h/t (39x54) : **DEM 3 500** – MUNICH, 29 mai 1980 : *Paysage boisé au lac* 1864, h/t (36,5x48) : **DEM 2 600** – NEW YORK, 28 mai 1981 : *Couple de jeunes paysans au clair de lune* 1864, h/t (75x103,5) : **USD 3 500** – COPENHAGUE, 8 nov. 1983 : *Biches dans un paysage boisé*, h/t (75x94) : **DKK 26 000** – LONDRES, 26 nov. 1986 : *L'anniversaire du centenaire* 1865, h/t (83,5x125) : **GBP 9 000** – ROME, 25 mai 1988 : *Funérailles sur un lac des Alpes*, h/t (99x131) : **ITL 10 000 000** – COLOGNE, 23 mars 1990 : *Garmish au Tyrol* 1867, h/t (48x63) : **DEM 2 200** – NEW YORK, 24 oct. 1990 : *L'approche de l'orage* 1846, h/t/cart. (94x127,7) : **USD 9 350** – AMSTERDAM, 24 avr. 1991 : *Paysage fluvial avec un voilier au clair de lune* 1865, h/t (50,5x80) : **NLG 5 520.**

SAAL Isaak
XVIIe siècle. Actif à Dantzig. Allemand.
Graveur au burin.
Il a gravé les portraits de savants et de pasteurs de Dantzig de 1673 à 1678.

SAALBORN Louis, dit **Loe**
Né en 1890 ou 1891 à Rotterdam. Mort en 1957. XXe siècle. Hollandais.
Peintre de portraits, architectures, paysages.
Il eut pour professeur Kl. Van Leeuwen. Il était l'ami de Mondrian, dont il fut également l'élève. En 1914-1915, ils travaillèrent ensemble sur le cubisme, et à partir de cette époque les travaux de Saalborn portent l'empreinte de Mondrian.
BIBLIOGR. : Catalogue de l'exposition : *Louis Saalborn*, Stedelijk Museum, Amsterdam, 1919.
VENTES PUBLIQUES : AMSTERDAM, 29 oct. 1980 : *Vue d'une église* 1916, h/cart. (70x49,5) : **NLG 4 400** – SAUMUR, 16 nov. 1986 : *La sarabande de Satie* 1917, h/t (81x108) : **FRF 112 500** – PARIS, 9 avr. 1989 : *Sarabande de Satie* 1917, h/t (80x108) : **FRF 450 000** – AMSTERDAM, 24 mai 1989 : *Portrait d'une femme en buste devant une baie de vitraux* 1915, craie noire et encre (70x52) : **NLG 4 140** – AMSTERDAM, 22 mai 1990 : *L'église de Cunera*, h/t (70x51) : **NLG 18 400** – AMSTERDAM, 22 mai 1991 : *Coquillages sur la plage*, h/cart. (63x74,5) : **NLG 2 760** – AMSTERDAM, 23 mai 1991 : *Fermes*

près de Heerden 1949, h/cart. (50x60) : **NLG 3 450** – AMSTERDAM, 11 déc. 1991 : *Une cour de ferme* 1949, h/t (64x76) : **NLG 4 025** – AMSTERDAM, 18 fév. 1992 : *Autoportrait* 1941, h/t (75x90) : **NLG 1 092** – AMSTERDAM, 21 mai 1992 : *L'église de Bergen et le lac* 1950, h/t (73x92) : **NLG 4 370** – AMSTERDAM, 9 déc. 1992 : *Vue d'une ville* 1922, h/t (60,5x60,5) : **NLG 13 800** – LOKEREN, 4 déc. 1993 : *Jeune femme*, craie noire et lav. (70x52) : **BEF 38 000** – AMSTERDAM, 8 déc. 1994 : *Portrait d'une dame* 1915, h/t (82x65) : **NLG 17 250** – AMSTERDAM, 4-5 juin 1996 : *Chrysanthèmes* 1916, cr., encre et aquar./pap. (57x42) : **NLG 1 035** ; *Huis met vijver*, h/t (49x65) : **NLG 1 416.**

SAALHAUSEN Antonius von. Voir **SALHAUSEN**

SAAN P. de
XIXᵉ siècle. Britannique.
Peintre de genre.
MUSÉES : NOTTINGHAM : *Personnages à table et chantant.*

SAANE Pieter, appellation erronée. Voir **SANE**

SAAR Alois von
Né en 1779 à Traiskirchen. Mort après 1840. XIXᵉ siècle. Autrichien.
Paysagiste, peintre d'architectures, lithographe et aquarelliste.
Cousin de Karl von S. Élève de l'Académie de Vienne. On cite de lui : *Vue de la Moldau-Brücke à Prague* (Musée de Vienne).

SAAR Betye
XXᵉ siècle. Américaine.
Peintre, auteur d'assemblages, auteur d'installations, technique mixte.
Femme noire, elle met en scène l'histoire de son peuple opprimé et en particulier la condition féminine. Elle évolue dans des œuvres moins engagées politiquement qui réunissent des objets trouvés et évoquent les boîtes de Cornell.

SAAR Karl von
Né le 22 août 1797 à Vienne. Mort le 23 mars 1853 à Vienne. XIXᵉ siècle. Autrichien.
Peintre de portraits, aquarelliste.
Cousin d'Alois von Saar, il fut élève de l'Académie de Vienne. Il a surtout peint des miniatures.
MUSÉES : VIENNE : un portrait.
VENTES PUBLIQUES : PARIS, 26 jan. 1949 : *Portrait de jeune femme en robe blanche et coiffée d'un grand chapeau* 1823, miniature : **FRF 7 000** – PARIS, 3 mars 1950 : *Jeune femme en robe blanche* 1825, miniature : **FRF 15 000** ; *Jeune fille aux cheveux bouclés* 1838, miniature : **FRF 5 900** – VIENNE, 23 fév. 1989 : *Portrait d'une dame* 1833, aquar./ivoire (10,5x8,3) : **ATS 66 000.**

SAARBURCK Bartholomäus. Voir **SARBURGH**

SAARBURG Ludwig
Né le 18 août 1778 à Trèves. XIXᵉ siècle. Allemand.
Portraitiste et dessinateur.
Élève de Peter Schmid. Il s'établit à Hambourg en 1809.

SAARI Peter
XXᵉ siècle. Américain.
Sculpteur, technique mixte.
VENTES PUBLIQUES : NEW YORK, 6 nov. 1985 : *Sans titre* 1983, caséine, plâtre et t. monté/pan. (73,8x114,3) : **USD 2 750** – NEW YORK, 7 nov. 1985 : *Sans titre* 1975, plâtre et temp./t. façonnée (144,7x305x5,5) : **USD 4 200** – NEW YORK, 10 oct. 1990 : *Sans titre* 1986, relief mural, caséine, gesso et plâtre/t. et cart. (199,6x105,4) : **USD 5 225** – NEW YORK, 30 juin 1993 : *Relief mural sans titre* 1986, caséine, gesso et plâtre/t. et cart. (199,4x105,4) : **USD 6 325.**

SAAS Joseph
XIXᵉ siècle. Actif dans la première moitié du XIXᵉ siècle. Allemand.
Sculpteur.
Fils de Michael S. Il sculpta des chaires à Neudorf et Philippsburg et des autels à Oberhausen, près de Bruchsal.

SAAS Michael
Mort en 1789. XVIIIᵉ siècle. Actif à Bruchsal. Allemand.
Sculpteur et sculpteur d'ornements.
Père de Joseph S.

SAAS Peter Anton
XIXᵉ siècle. Actif à Rastatt dans la première moitié du XIXᵉ siècle. Allemand.
Sculpteur d'autels.
Fils ou frère de Joseph S.

SAATHAAS Laurenz
Né le 29 mars 1721. XVIIIᵉ siècle. Actif à Schaffhouse. Suisse.
Sculpteur-modeleur de cire.
Orfèvre, il réalisa des sculptures en cire.

SAAVEDRA Alejandro
XVIIᵉ siècle. Espagnol.
Sculpteur sur bois.
Il a sculpté le maître-autel de la vieille cathédrale de Cadix en 1650.

SAAVEDRA Francisco de
XVIᵉ siècle. Espagnol.
Sculpteur sur bois.
Il a sculpté avec Pedro de Heredia le tabernacle pour l'autel de la Vierge dans l'église Saint-Pierre de Séville en 1541.

SAAVEDRA Y RAMIREZ DE BAQUEDANO Angel, duque de Rivas
Né le 10 mai 1793 à Cordoue. Mort le 22 juin 1865 à Madrid. XIXᵉ siècle. Espagnol.
Peintre de natures mortes, de portraits et d'histoire.
Général espagnol, il se réfugia à Orléans pendant la Restauration et donna dans cette ville des leçons de peinture. Il devint plus tard président des Cortes et duc de Rivas. Le Musée d'Orléans conserve de lui *Pain, radis, bouteille et cafetière*, signé en arabe.

SABADINI. Voir **SABATINI** et **SABBATINI**

SABADINI Gaetano. Voir **SABBATINI**

SABADINI Giovanni Battista. Voir **SABATINI**

SABADINI Lorenzo. Voir **SABBATINI**

SABAN Ody Odet
Née en 1953 à Istanbul. XXᵉ siècle. Active en France. Turque.
Peintre, aquarelliste, sculpteur, technique mixte, auteur de performances. Nouvelles figurations. Groupe Art-Cloche.
Elle étudia la restauration à Istanbul, la sculpture à Tel-Aviv, la peinture à Haïfa, puis de 1977 à 1980 à l'école des beaux-arts de Paris.
Elle fut membre du groupe Art-Cloche fondé en 1981, qui occupa un « squatt » de la rue d'Arcueil à Paris, groupe informel se réclamant de Dada et de Fluxus. Elle vit et travaille à Paris.
Elle participe à des expositions collectives : 1977 Tel-Aviv ; depuis 1978 régulièrement à Paris notamment au Salon de la Jeune Peinture et d'Automne (1978), au Salon des Indépendants (1980), musée des Arts Décoratifs (1982) ; à partir de 1980 régulièrement aux manifestations de l'Art-Cloche à Paris, Venise, Bologne (...) ; 1986, 1987 Istanbul ; 1987 bibliothèque municipale d'Amiens ; 1990 musée national de peinture et de sculpture d'Ankara. Elle montre ses œuvres dans des expositions personnelles : depuis 1977 régulièrement à Paris, 1986 Istanbul, 1987 Ankara.
Saban, dans ses peintures minutieuses et colorées, mêle figures et écritures qui rappellent des jeux d'arabesques décoratives, influencées des miniatures et calligraphies turques. Elle montre un univers organique, foisonnant, difficilement lisible, où « l'ordre cosmogonique s'allie au désordre terrestre » (A. Chevrefils-Desbiolles).
BIBLIOGR. : In : *Art-Cloche. Élément pour une rétrospective. Squatt artistique*, catalogue de ventes, Me Pierre Cornette de Saint-Cyr, lundi 30 janvier 1989, Paris – Annie Chevrefils-Desbiolles : *Odet Saban, les chiffres*, in Catalogue du Fonds National d'Art Contemporain, Paris, 1989 – Françoise Monnin : *Ody Saban, racines iconoclastes et fleurs de lune*, Artension, nᵒ 16, Rouen, juil.-août 1990 – Catalogue de l'exposition : *Ody Saban*, Galerie Procréart, Paris, 1990.
MUSÉES : ANKARA – ANKARA (BN) – AUVERS-SUR-OISE (Mus. Daubigny) – PARIS (BN) – PARIS (FNAC) : *Les Chiffres* 1979.
VENTES PUBLIQUES : PARIS, 10 juin 1990 : *Icône du trousseau de la mariée*, aquar. et encre de Chine/pap. (77x57) : **FRF 3 700.**

SABARTES Jaime
Né en 1880 à Barcelone (Catalogne). Mort vers 1970 à Barcelone. XXᵉ siècle. Actif en France. Espagnol.
Peintre, sculpteur.
En 1889, il fit la connaissance de Picasso à Barcelone. Évoluant dans son entourage, il décida de consacrer ses instants et ses dons à aplanir pour celui-ci les difficultés rencontrées. Son ami

et très compétent secrétaire, il a écrit de précieux souvenirs de toutes les époques de la vie du maître. Picasso a laissé plusieurs portraits de lui. Il vécut et travailla à Paris, séjournant aux États-Unis durant la Première Guerre mondiale.

SABAS Christian
Né le 21 janvier 1953 à Pointe-à-Pitre (Guadeloupe). xxe siècle. Français.
Peintre de figures. Tendance expressionniste. Groupe Art-Cloche.
Il s'installe en métropole en 1973, où il travaille dans un hôpital psychiatrique. Autodidacte, il pratique la peinture depuis 1983. Il fut membre du groupe Art-Cloche fondé en 1981, qui occupa un « squatt » rue d'Arcueil à Paris, groupe informel contestataire se réclamant de Dada et de Fluxus.
Il participa aux activités et expositions du groupe Art-Cloche, ainsi que : 1989 Berlin et Paris ; 1990 Hambourg, Salons de Vitry et de Bagneux ; 1991 Salon de Montrouge. Il a montré une exposition personnelle à Paris en 1992 à la galerie Mostini Bastille.
Seuls ou en groupes, les personnages de Sabas évoluent dans un univers incertain, de « matière ». Sur une toile brute habitée de traces, de coulures, de réseaux de lignes, mais aussi de fragments de papiers, d'un clou ayant traîné dans l'atelier, ce monde foisonnant dit le temps, les hésitations de sa création, tout en s'inscrivant dans l'intemporel.
BIBLIOGR. : In : *Art Cloche. Élément pour une rétrospective. Squatt artistique*, catalogue de ventes, Me Pierre Cornette de Saint-Cyr, lundi 30 janvier 1989, Paris – Françoise Monnin : Communiqué de presse de l'exposition *Sabas*, galerie Mostini Bastille, Paris, 1992.
VENTES PUBLIQUES : PARIS, 4 avr. 1993 : *Sans titre*, techn. mixte/t. (118x130) : FRF 3 500 – PARIS, 21 nov. 1993 : *Sans titre*, techn. mixte/t. (118x130) : FRF 4 800 – PARIS, 4 oct. 1994 : *Composition 1990*, h/t (145x114) : FRF 7 800.

SABATÉ JAUMA Pablo
Né en 1872 à Reus (Catalogne). Mort en 1957. xxe siècle. Espagnol.
Peintre de paysages, aquarelliste, graveur, dessinateur.
Établi à Barcelone, il commença par y suivre des études d'architecture, puis il entra à l'École des Beaux-Arts de la ville. De 1927 à 1936, il fut président de l'Association des Aquarellistes de Catalogne.
Il peignit, à l'aquarelle, des projets de costumes et des œuvres qui représentent les rues typiques de Barcelone. Il fut également l'auteur de nombreux ex-libris et aquatintes.
BIBLIOGR. : In : *Cien Años de pintura en España y Portugal, 1830-1930*, Antiqvaria, t. IX, Madrid, 1992.

SABATELLI Francesco
Né le 22 février 1803 à Florence. Mort en 1829 à Milan. xixe siècle. Italien.
Peintre d'histoire, fresquiste, graveur.
Fils de Luigi Sabatelli I, il fut aussi son élève. Il continua ses études à Rome et à Venise. Il fut appelé à Florence par Léopold II en 1823 et y fut nommé professeur à l'Académie. Il réalisa des eaux-fortes.
MUSÉES : FLORENCE (Prato, Gal. antique et Mod.) : *Ajax, fils d'Oïlée, gravissant un rocher pour se sauver voit sombrer sa flotte*, peinture – *Hector prêt au combat*, fresque.
VENTES PUBLIQUES : MILAN, 21 avr. 1986 : *Compositions mythologiques*, pl., page d'album comprenant neuf dess. (33,7x46) : ITL 1 000 000 – MILAN, 12 juin 1989 : *Épisode d'une tragédie antique*, h/t (46,5x79) : ITL 4 500 000.

SABATELLI Gaetano
xixe siècle. Italien.
Peintre d'histoire.
Fils de Luigi Sabetelli I, il fut actif à Milan jusqu'en 1893.
MUSÉES : FLORENCE (Gal. du Prato) : *Cimabue, descendant de cheval, observe Giotto enfant dessinant une chèvre sur une pierre.*
VENTES PUBLIQUES : ROME, 4 déc. 1990 : *Double portrait 1880*, h/t (29x24,5) : ITL 3 500 000.

SABATELLI Giovanni
xve siècle. Italien.
Sculpteur.
Il collabora à l'exécution du tombeau de l'évêque Carlo Bartoli dans la cathédrale de Sienne en 1444.

SABATELLI Giuseppe
Né le 24 juin 1813 à Milan. Mort le 27 février 1843 à Florence. xixe siècle. Italien.

Peintre d'histoire et de portraits.
Fils et élève de Luigi Sabatelli. Il fut nommé professeur à l'Académie de Florence en 1834. La Galerie antique et moderne du Prato, de Florence, conserve de lui *Farinata degli Uberti à la bataille du Serchio* ; le Musée des Offices de Florence, un *Portrait de l'artiste*, et la Galerie d'Art Moderne de Milan, *Othello et Desdémone*.

SABATELLI Luigi I
Né le 19 ou 21 février 1772 à Florence. Mort le 29 janvier 1850 à Milan. xviiie-xixe siècles. Français.
Peintre d'histoire, graveur à l'eau-forte.
Élève de Pietro Pedroni à l'Académie de Florence, entre 1788 et 1797, il travailla à Rome et à Venise ; en 1808, Eugène de Beauharnais le nomma professeur à l'Académie de Milan. Cet artiste a peint pour de nombreux monuments publics. On cite, notamment, *Abigail devant David*, dans la chapelle de la Vierge à Arezzo ; *Le Christ bénissant les enfants*, au Palais Paroni, à Gênes ; *Les quatre grands prophètes*, à l'église de S. Gaudenzio, à Novare ; *Les Jeux Olympiques*, au Palais Pitti, à Florence ; *Le Mariage de l'Amour et de Psyché*, au Palais Busca Serbelloni, à Milan ; *L'Adoration de Dieu par les Prophètes et les Patriarches*, à l'église de Valmadrera, à Lucques ; *Le Couronnement de la Vierge*, à S. Firenze à Florence. Son fils Luigi Sabatelli, le jeune, l'aida fréquemment dans l'exécution de ses travaux. Il a beaucoup peint à la fresque. Il a gravé des scènes de genre et des sujets mythologiques.
MUSÉES : FLORENCE (Gal. roy.) : *Autoportrait* – FLORENCE : dessins – LILLE : dessins – MILAN : dessins – ROME : dessins.
VENTES PUBLIQUES : MILAN, 25 mai 1978 : *Scène de bataille*, h/cart. (60x89,5) : ITL 1 000 000 – MILAN, 4 nov. 1986 : *Il carroccio della battaglia di Montaperti*, pl. et encre noire (11,2x49) : ITL 2 600 000 – LONDRES, 7 juil. 1987 : *La Mort de Brutus et d'Arunte 1832*, craie noire, pl. et encre brune (32,2x42,1) : GBP 2 600 – MILAN, 14 nov. 1990 : *Le Christ à la monnaie – le tribut*, h/t (108,5x123) : ITL 28 500 000 – ROME, 11 déc. 1990 : *Dame avec un livre 1848*, cr. (24,2x17,5) : ITL 1 265 000 – LONDRES, 2 juil. 1996 : *Crucifixion*, craie noire, encre et lav. avec reh. de blanc/pap. brun apprêté (52,9x36,4) : GBP 3 220 – LONDRES, 21 nov. 1996 : *Charon transportant des âmes*, pl. et encre brune (44,2x61,8) : GBP 4 600.

SABATELLI Luigi II
Né le 12 février 1818 à Milan. Mort le 5 mai 1899 à Milan. xixe siècle. Italien.
Peintre de compositions religieuses, fresquiste.
Fils et assistant de Luigi Sabatelli I, il fut surtout peintre à fresque. Il orna de ses peintures de nombreuses églises de Milan et d'autres villes de l'Italie du Nord.

SABATER Y MUR José
Né le 9 mai 1875 à Barcelone (Catalogne). xxe siècle. Espagnol.
Peintre de paysages, paysages d'eau.
Il fut élève de José Cusachs. Il exposa au Salon Parès à Barcelone, au Salon d'Automne de Madrid en 1924.
On cite de lui : *Le Perron – Jardin – Printemps – Le Lac*.
BIBLIOGR. : In : *Cien Años de pintura en España y Portugal, 1830-1930*, Antiqvaria, t. IX, Madrid, 1992.

SABATER Y PUCHADES Vicente
Né vers 1835 à Valence. xixe siècle. Espagnol.
Peintre de figures.
Élève de F. Aznar.

SABATER SALABERT Daniel
Né le 13 décembre 1888 à Valence. Mort le 27 décembre 1951 à Barcelone (Catalogne). xxe siècle. Espagnol.
Peintre de sujets religieux, de sujets allégoriques, compositions d'imagination, sujets militaires, nus, portraits, peintre de miniatures, pastelliste.
Il commença à travailler dans un atelier d'éventails, puis il voyagea à Madrid où il découvrit la peinture de grands maîtres comme : Vélasquez, Ribera et Goya. En 1912, il séjourna à Paris. Puis, il subit divers problèmes familiaux et déceptions sentimentales, c'est alors qu'un profond changement est apparu dans son œuvre, ses thèmes devinrent morbides. Devenu petit à petit impopulaire dans son pays, il partit pour l'Amérique qu'il parcourut du Nord au Sud. Il ne revint en Espagne qu'en 1923.
Il exposa à la Société Nationale des Beaux-Arts de Madrid en 1910, ainsi qu'en Uruguay et au Brésil.
Au début de sa carrière, il a peint des éventails, des sujets mili-

taires et a reçu, à Paris, la commande de compositions religieuses pour les petites sœurs de Saint-Vincent de Paul, qu'il traite dans des tonalités claires et lumineuses. Puis, il réalisa des scènes macabres hantées de monstres, de sorcières ; sa palette, auparavant claire et lumineuse, s'assombrit, dominée d'une lumière glauque. Il utilisa comme modèles des cadavres observés dans les hôpitaux de Madrid, où il passait ses matinées. La particularité de son art lui a valu d'être appelé en Espagne « le peintre des sorcières ».

Bibliogr. : Joaquim Selles Vercher : *Daniel Sabater, « le peintre des sorcières »,* Archivo de Arte Valenciano, 1989 – in : *Cien Años de pintura en España y Portugal, 1830-1930,* Antiqvaria, t. IX, Madrid, 1992.

Musées : Barcelone – Cuba (Mus. Nat. de la Havane) – Paris (Mus. Nat. d'Art Mod.) – Rodesia, Afrique.

Ventes Publiques : Paris, 1er fév. 1943 : *Sujet allégorique : La luxure* : FRF 6 300 – Paris, 29 jan. 1945 : *Nus,* deux h/t : FRF 4 800 – Paris, oct. 1945-juil. 1946 : *Ah que la vie est belle !,* nu : FRF 7 000 – Paris, 8 nov. 1946 : *Nu et monstres* : FRF 4 200 – Madrid, 20 déc. 1976 : *Le Bien et le Mal* 1934, h/pan. (47x38) : ESP 105 000 – Paris, 6 mai 1981 : *L'Espagnole sur la planète Mars* 1931, h/cart. (68x82) : FRF 8 000 – Paris, 1er juil. 1988 : *Corazones tiernos, curanderas de oriente,* h/isor. (40,5x33) : FRF 6 800 – Versailles, 25 mars 1990 : *Une femme de la terre,* h/t (65x100) : FRF 34 000 – Paris, 4 mars 1992 : *Mon Dieu, quelle chaleur,* h/t (65x81) : FRF 7 500 – Paris, 19 nov. 1993 : *Le bain,* h/t (100x81) : FRF 9 000 – Paris, 24 mars 1995 : *Se estan civilizando, Paris 1929,* h/t (46x55) : FRF 7 000.

SABATERII Laurent
xive siècle. Français.
Peintre verrier.
Fils de Pierre Sabaterii. Il aida son père dans ses travaux et lui succéda. Laurent Sabaterii avait aussi un talent remarquable.

SABATERII Pierre
xiiie siècle. Travaillant à Montpellier vers 1298. Français.
Peintre verrier.
Il décora la cathédrale de Montpellier de remarquables vitraux.

SABATIER Aglaé Appoline, Mme
Née à Mézières (Ardennes). xixe siècle. Française.
Peintre et miniaturiste.
Élève de Meissonier. Elle exposa des miniatures au Salon de Paris en 1861 et 1864.

SABATIER Anne-Marie
Née en 1947 à Paris. xxe siècle. Française.
Peintre de paysages et paysages urbains animés, illustrateur. Naïf.
Autodidacte en peinture, elle a commencé à peindre dans la rue, en particulier à Paris, notamment à Montmartre, et à Saint-Tropez. Elle participe à des expositions collectives, d'entre lesquelles : 1985, 1986 Paris, Salon International d'Art Naïf ; régulièrement à Paris, aux Salons des Femmes Peintres et Sculpteurs, d'Automne, de la Marine ; à Honfleur, New York, New Jersey. Elle montre des ensembles de ses peintures dans des expositions personnelles à Paris, dans les galeries spécialisées : Antoinette, Naïfs et Primitifs, Naïfs du Monde entier, etc.
Elle produit des illustrations pour journaux et magazines féminins, des affiches et des cartes postales. Elle a participé à deux ouvrages collectifs sur l'art naïf : 1982 *Paris et les Naïfs,* 1984 *Chats naïfs.* Ses peintures présentent des caractéristiques communes à de nombreux artistes naïfs : goût, accumulation et honnêteté du détail, parti pris narratif concernant le décor et les figurants. Pour sa part, Anne-Marie Sabatier semble beaucoup plus à l'aise dans les vues urbaines de fourmillement de rues, d'animation de canaux, d'agitation portuaire, que dans le calme des paysages ruraux. Elle ne redoute pas d'embrasser de vastes panoramas de Paris, vus par-dessus les toits des premières maisons bordant places et rues où vaquent les badauds devant les devantures de magasins. ■ J. B.

SABATIER Étienne
Né vers 1810 à Montpellier (Hérault). xixe siècle. Français.
Peintre de scènes de genre, paysages animés, paysages, dessinateur.
Il fut élève du baron Gros et d'Alexandre Decamps. Il exposa régulièrement au Salon de Paris, de 1831 à 1861.
Bibliogr. : Gérald Schurr, in : *Les Petits Maîtres de la peinture 1820-1920, valeur de demain,* Les Éditions de l'Amateur, t. IV, Paris, 1979.

Musées : Villeneuve-sur-Lot (Mus. Gaston Rapin) : *Cour de ferme.*
Ventes Publiques : Paris, 20-22 mai 1920 : *Cavaliers dans un paysage de rochers* : FRF 1 000.

SABATIER François Victor
Né en 1823 à Agen (Lot-et-Garonne). xixe siècle. Français.
Peintre d'architectures, aquarelliste, dessinateur.
Il fut élève d'Hippolyte Le Bas et de Decamps. Il fut d'abord architecte. Il exposa au Salon de Paris, de 1853 à 1881.
Il réalisa un grand nombre de dessins, d'aquarelles dont la plupart représentent des vues et des églises de Paris et Nice.
Ventes Publiques : Paris, 24 jan. 1945 : *L'ancien pont Saint-Michel* : FRF 11 800 – Paris, oct. 1945-juil. 1946 : *Le nouveau Louvre en 1858,* lav. de sépia sur trait de pl. : FRF 3 000 – Paris, 18 oct. 1946 : *Le Pont Royal et le Pavillon de Flore* 1855, pl. et lav. de sépia : FRF 4 900 – Monaco, 21 juin 1991 : *Vue de la Conciergerie à Paris* 1856, lav. d'encre brune (35x55) : FRF 6 105.

SABATIER Jean Baptiste
xixe siècle. Français.
Peintre de portraits.
Il figura au Salon de 1831 à 1841. Il fut surtout miniaturiste.
Ventes Publiques : Paris, 14 fév. 1951 : *Jeune femme en vert* 1831, miniature : FRF 6 200.

SABATIER Josefa, née Loubeur
xixe siècle. Active à Madrid en 1804. Espagnole.
Peintre de portraits, miniatures.

SABATIER Léo
Né en 1826 à La Réole (Gironde). xixe siècle. Français.
Dessinateur.
Il fut professeur de dessin à Vire.
Musées : Vire.

SABATIER Léon
Né le 23 avril 1891. Mort le 2 octobre 1965 à Tourettes-sur-Loup (Alpes-Maritimes). xxe siècle. Français.
Peintre de paysages, fresquiste.
Tout d'abord élève à l'école des beaux-arts de Toulon, une bourse obtenue en 1901 lui permet d'entrer à l'école des beaux-arts de Paris, dans l'atelier de Raphaël Colin, et à l'école des arts décoratifs où il obtint le prix du ministre. Il exposa à Paris, aux Salons des Indépendants et d'Automne, dont il fut membre sociétaire.
Il apprit le métier à fresque aux côtés de De Signori et Morreira et décora la chapelle Saint-André (Nièvre) et l'église de Toulon.
Musées : Grenoble – Toulon.

SABATIER Léon Jean Baptiste
Né à Paris. Mort en juillet 1887 à Paris. xixe siècle. Français.
Peintre de paysages, architectures, graveur, dessinateur.
Il fut élève du baron Taylor et de Bertin. Il exposa au Salon de 1827 à 1870, obtenant une médaille de troisième classe en 1839. Il a produit un grand nombre d'illustrations : *Vues pittoresques ; Voyages dans l'ancienne France ; Voyages en Scandinavie* ; de P. Gaymard ; *L'Asie Mineure ; Constantinople ; La Seine ; Port de mer d'Europe ; Paris dans sa splendeur ; Paris et ses ruines* (1872) ; *Paris à travers les âges.* Il travailla sous la lithographie.
Ventes Publiques : Paris, 27 mars 1950 : *Le Louvre* 1858, sépia : FRF 1 000 – Paris, 8 avr. 1991 : *Le marché à Timgad,* dess. aquar. (32x52) : FRF 25 000 – New York, 25-26 nov. 1996 : *Vue de la baie de Rio de Janeiro* 1850, h/t (81,3x113) : USD 59 700.

SABATIER Louis Anet
Né à Gannat (Allier). xixe siècle. Français.
Peintre.
Il exposa des paysages au Salon de Paris à partir de 1880. Sociétaire des Artistes Français depuis 1898.
Ventes Publiques : Paris, 18 mars 1904 : *En route* : FRF 150 – Paris, 21 déc. 1994 : *Le départ des élégantes,* plume encre de Chine et aquar. (35,5x28) : FRF 6 500.

SABATIER Roland
Né en 1942 à Toulouse (Haute-Garonne). xxe siècle. Français.
Peintre, graveur. Lettriste.
Il est auteur de plusieurs ouvrages et romans. Il a travaillé avec Alain Satié. Il vit et travaille à Paris.
Il a participé à diverses expositions collectives consacrées au lettrisme régulièrement à Paris : 1986, 1989 galerie Michel Broomhead ; 1987, 1988 galerie Rambert ; 1988 galerie 1900-2000 ; 1988, 1989 Foire internationale d'Art contemporain ; ainsi qu'à

l'étranger : 1989 Chicago et Florence ; 1990 galerie d'Art moderne de Bologne.

Lors de son entrée au groupe lettriste en 1963, Sabatier n'utilise en compositions picturales que les graphismes de l'écriture latine. Rapidement, il intègre à ses *Hypergraphies* des caractères de différents alphabets diversifiant de plus en plus les signes et occupant, dans les pleines pages, la totalité de la toile. Depuis 1969, il a introduit dans ses compositions des éléments contraignants : bandages, pliages, déchirures, déchirements, destructions partielles. Dans les années quatre-vingt, il emprunte au taoïsme (série des *Talismans*) la composition en diagramme, qu'il associe à des idéogrammes.

Musées : Paris (BN) : *Suite italienne*.

Ventes Publiques : Paris, 4 juin 1989 : *Composition lettriste* 1987, h. et gche/pap. (80x94) : FRF 26 000 – Douai, 2 juil. 1989 : *Histoire de l'architecture, le cirque n° 4* 1987, h/t (55x46) : FRF 8 000 – Douai, 1er juil. 1990 : *Composition*, techn. mixte/pap. (53,5x50) : FRF 15 000 – Paris, 18 fév. 1990 : *Composition lettriste* 1987, gche (80x95) : FRF 25 000 – Paris, 14 juin 1990 : *Hypergraphie aux références* 1989, acryl./t. (60x73) : FRF 28 000 – Paris, 23 oct. 1990 : *Solence, erreur n° 5* 1963, h/pan. (56x72) : FRF 41 000 – Paris, 17 mars 1994 : *Hypergraphie aux gestes silencieux* 1964, lav. d'encre noire/pap. (65x50) : FRF 6 000.

SABATINI. Voir aussi **SABBATINI**

SABATINI Andrea. Voir **SABBATINI**

SABATINI Giovanni Battista ou **Sabadini**
XVIIIe siècle. Actif à Pavie. Italien.
Peintre.
Il travailla dans l'église des Jésuites de Nevers et exécuta plusieurs peintures pour des églises de Pavie.

SABATINI Lorenzo. Voir **SABBATINI**

SABATINI Luigi
XIXe siècle. Italien.
Peintre de compositions religieuses, scènes de genre.
Il fut élève de Silvio Valeri à Pérouse. Il a peint cinq tableaux représentant des saints pour le maître-autel de l'église S. Fortunato de Todi dans la seconde moitié du XIXe siècle.

Ventes Publiques : New York, 16 fév. 1995 : *Le Recueil de poésies*, h/t (66x42,5) : USD 8 050 – Londres, 21 nov. 1997 : *Après-midi musical*, h/t (70x50) : GBP 12 650.

SABATINI Marina
XVIIIe siècle. Active à Madrid dans la seconde moitié du XVIIIe siècle. Espagnole.
Pastelliste.
Elle fut membre de l'Académie San Fernando en 1790.

SABATO Gabriele de ou **Sabbato**
XVIIIe siècle. Actif dans la première moitié du XVIIIe siècle. Italien.
Peintre.
Il a peint en 1720 dix tableaux représentant la *Vie de saint Bernard Tolomei* dans l'église S. Maria di Monteoliveto de Naples.

SABATOWICZ Jan
XVIIe siècle. Actif dans la première moitié du XVIIe siècle. Polonais.
Peintre et graveur de portraits.

SABATTE Fernand
Né le 14 mai 1874 à Aiguillon (Lot-et-Garonne). Mort en 1940. XIXe-XXe siècles. Français.
Peintre d'architectures, paysages, intérieurs, sculpteur de portraits. Académique.
Il fut élève de Gustave Moreau. Il fut professeur à l'école des beaux-arts de Paris.
Il exposa à Paris, au Salon des Artistes Français, dont il fut membre sociétaire à partir de 1897. Il reçut une mention honorable en 1896, une médaille de troisième classe en 1897, de deuxième classe en 1898, d'argent en 1900 à l'Exposition universelle de Paris. Il reçut le prix de Rome en 1900. Il fut décoré de la Légion d'honneur en 1912, officier en 1920. Il reçut la médaille d'honneur en 1926 et fut nommé membre de l'Institut en 1935.

Musées : Bordeaux : *Intérieur d'église – Ma grand-mère* – Bucarest (Mus. Simu) : *Saint-Germain-l'Auxerrois* – Paris (Mus. d'Art Mod.) : *Intérieur du manoir de Champigny* – Paris (Mus. du Luxembourg) : *Portrait de la grand-mère de l'artiste* – *Intérieur de l'église Saint-Germain-des-Prés* – Paris (Mus. du Petit Palais) : *Vieux tombeaux*.

Ventes Publiques : Paris, 31 oct. 1941 : *Portrait de l'artiste par lui-même* : FRF 4 200 – Paris, 27 avr. 1945 : *Femme nue couché de dos* : FRF 10 000 – Paris, 17 nov. 1948 : *Sous le porche de l'église* 1899 : FRF 2 000 – Paris, 19 mars 1951 : *Nu au divan* : FRF 3 200 – Paris, 18 nov. 1973 : *La sortie de la cathédrale* (93x110) : FRF 3 900.

SABATTIER Louis Rémy
Né à Annonay (Ardèche). XIXe-XXe siècles. Français.
Peintre de portraits, illustrateur.
Il fut élève de Gérome et Boulanger. Il exposa à Paris, au Salon des Artistes Français, dont il fut membre sociétaire à partir de 1890 ; il reçut une mention honorable en 1894.
On cite de lui des affiches publicitaires, notamment pour le dentifrice.

Ventes Publiques : Paris, 3 avr. 1950 : *Les canons allemands sur la place de la Concorde en 1918* : FRF 4 000.

SABBADINI Giuseppe ou **Sabbatini**
XVIIIe siècle. Italien.
Sculpteur sur bois.
Il séjourna à Venise et travaillait à Padoue vers 1793. Il a sculpté pour le tabernacle de l'église Sainte-Justine de Rovigo *Saint Jérôme embrassant la croix*.

SABBAGH Georges Hanna
Né le 10 août 1887 à Alexandrie. Mort le 9 décembre 1951 à Paris. XXe siècle. Actif et depuis 1930 naturalisé en France. Égyptien.
Peintre de portraits, nus, paysages, natures mortes, pastelliste, aquarelliste, graveur.
En dépit de séjours prolongés en Égypte, c'est en France que cet artiste assura le développement de sa carrière. Il fut à Paris, l'élève de Maurice Denis, de Paul Sérusier et de Félix Vallotton. Il fut professeur à l'académie Ranson à Paris et à l'école des beaux-arts du Caire.
Il exposa à Paris aux Salons d'Automne, dont il fut membre sociétaire, des Indépendants et des Tuileries. Il a pris part à des expositions à Amsterdam, Bruxelles, Gand, Genève, Lausanne, Londres, Stockholm... Le Salon d'Automne lui consacra en 1952 et en 1987 une importante exposition rétrospective, ainsi que : 1953 Le Caire et Alexandrie ; 1982 Centre culturel égyptien à Paris ; 1984 Salon des Indépendants à Paris ; 1988 mairie de Perros-Guirec ; 1990-1991 musée de Boulogne-Billancourt. Il fut fait chevalier de la Légion d'honneur en 1928.
Il fut le peintre à la fois élégant et robuste de portraits, figures, nus, paysages de Bretagne et du Caire, et de natures mortes. Influencé par les nabis, Cézanne et le cubisme, il se forgea un style personnel, dans des compositions intimes architecturées par la géométrisation des volumes. Dans une pâte généreuse, il simplifie les plans, adopte une palette sobre peu contrastée (tons d'ocres, de terres), conférant à ses œuvres une monumentalité certaine. Dans les années trente, conservant une composition simple, ses œuvres deviennent plus expressionnistes car plus spontanées et la palette s'enrichit de couleurs plus diversifiées.

Bibliogr. : Catalogue de l'exposition : *Georges Sabbagh 1887-1951*, Musée municipal, Boulogne-Billancourt, 1990 – Jean et Pierre Sabbagh, divers : *G. H. Sabbagh. Tout l'œuvre peint*, A.F.O.S.A., Paris, 1995.

Musées : Beauvais (Mus. dép. de l'Oise) : *Synthèse de Ploumanac'h* 1920 – *Paysage de Bretagne* – Beyrouth (Mus. Sursock) : *Nu couché sur la plage* 1924 – Boulogne-Billancourt (Mus. mun. des Années 30) : *La Vie de l'homme* 1919 – *Vénus Anadyomène* 1922 – autres peintures – Le Caire (Mus. d'Art Mod.) : *Village au bord du Nil* 1928 – *Tempête sur les côtes bretonnes* 1933 – *Le Couvent copte à Meadi, près du Caire* 1936 – Genève (Mus. du Petit Palais) : *L'Arbre* 1949 – Grenoble (Mus. des Beaux-Arts) : *Les Sabbagh à Paris* – Le Havre : *Marine* 1931 – Paris (Mus. Nat. d'Art Mod.) : *La Famille : les Sabbagh à la clarté* 1920 – *Le Monte-Forno à la Majola* 1929 – Paris (Mus. d'Art Mod. de la Ville) : *Les Voiliers d'Assouan* 1930 – Philadelphie – Saint-Germain-en-Laye (Mus. départ. Maurice Denis) : *Portrait* – Tourcoing – Verdun (Mus. d'Hist.) : *Allégorie de la paix*.

Ventes Publiques : Paris, 21 jan. 1924 : *Nature morte : soucis et livres* : FRF 400 – Paris, 26 avr. 1928 : *Les bords du Nil* : FRF 720 – Paris, 14 juin 1934 : *Femme nue au châle* : FRF 1 050 – Paris, 9 juil. 1942 : *Port de Ploumanach* : FRF 900 – Paris, 12 déc. 1946 : *Nu* : FRF 3 800 – Paris, 18 nov. 1949 : *Paysage* : FRF 24 000 – Paris, 2 avr. 1952 : *Paysage de Savoie*, h/t : FRF 40 000 – Paris, 20 nov. 1953 : *Village de Provence*, h/t : FRF 40 000 – Paris, 28 nov. 1955 : *Coucher de soleil à Ploumanach* 1920, aquar. : FRF 25 000 – Paris, 14 fév. 1966 : *Maison à la campagne*, h/t : FRF 200 –

PARIS, 14 oct. 1974 : *Effet de neige*, h/t : **FRF 400** – PARIS, 20 fév. 1975 : *Meules d'ajoncs en Bretagne* 1921, h/t : **FRF 420** – PARIS, 30 juin 1975 : *Quai des Bergues à Genève* 1949, h/t : **FRF 600** – PARIS, 28 fév. 1976 : *Le buffet* 1918, h/t : **FRF 900** – PARIS, 17 mars 1978 : *Paysage de Bretagne*, h/t : **FRF 950** – PARIS, 29 mai 1979 : *Le vieux sycomore de Rod el Farag (Le Caire)* 1920, h/t : **FRF 550** – PARIS, 7 mai 1980 : *Coucher de soleil sur le bras de mer* 1920, h/t : **FRF 1 700** – PARIS, 19 juin 1982 : *Nu dans un intérieur*, h/t : **FRF 2 100** – PARIS, 26 oct. 1983 : *Effet de brouillard à Champgattin (Crozant)* 1925, h/t : **FRF 5 000** – PARIS, 6 avr. 1987 : *Le moulin à mer de Ploumanach* 1928, h/t : **FRF 35 000** – PARIS, 4 déc. 1987 : *Nu à la mule rose* vers 1924, h/t : **FRF 13 000** – PARIS, 24 jan. 1990 : *L'escalier de Brélévenez à Lannion* 1918, h/t : **FRF 15 000** – PARIS, 7 fév. 1990 : *Nu allongé*, h/t : **FRF 8 000** – PARIS, 8 avr. 1990 : *Les pins maritimes à La Clarté (Perros-Guirec)* 1918, h/t : **FRF 36 500** – PARIS, 7 juin 1991 : *Felouques au port du Vieux Caire* 1921, h/t : **FRF 70 000** ; *Nu au drap rouge* 1923, past. : **FRF 5 000** – PARIS, 3 fév. 1992 : *Le repos du modèle* 1923, past. (46x61,5) : **FRF 5 000** – CALAIS, 5 avr. 1992 : *Nu allongé* 1923, past. (46x61) : **FRF 13 000** – PARIS, 8 avr. 1993 : *Nu assis*, h/t (46x38) : **FRF 6 500** – PARIS, 6 oct. 1993 : *Nature morte* 1920, aquar. et fus. (44,5x34) : **FRF 4 200** ; *Ville arabe près des palmiers* 1920, h/cart. (32x40,5) : **FRF 4 200** ; *Nu assis à la fourrure* 1921, h/t (61x50) : **FRF 11 500** – PARIS, 25 fév. 1996 : *La fallaha du Caire* 1928, h/t (73,5x54) : **FRF 18 000** – PARIS, 23 juin 1997 : *Paysage de Ploumanach (Côtes-d'Armor)* 1927, h/t (33x55) : **FRF 5 000** ; *Marine (Saint-Guénolé)* 1928, h/t/cart. (27x40,8) : **FRF 4 500**.

SABBATINI Andrea ou Sabatini, dit Andrea da Salerno ou Sabbatini da Salerno

Né vers 1487 à Salerne. Mort en 1530 à Gaële. XVIe siècle. Italien.

Peintre de compositions religieuses, peintre à la gouache, dessinateur.

Il suivit à Naples son père, riche marchand, et fut élevé dans cette ville par Raimo Epifanio. La tradition ancienne le fait aller à Rome, où il aurait été d'abord l'élève puis le collaborateur de Raphaël ; il aurait dans cette dernière qualité travaillé à certaines fresques du Vatican et de Santa Maria della Pace ; mais les biographes modernes prétendent qu'il ne quitta jamais Naples.
Il paraît certain qu'il y occupa une place prépondérante. On cite notamment de lui une importante décoration aujourd'hui détruite à Santa Maria delle Grazie, des peintures dans le vestibule et la cour intérieure de San Gennaro dei Poveri, une *Assomption de la Vierge* à la cathédrale, et une *Adoration des Mages* à San Spirito di Palazzo, *La Vierge et l'Enfant Jésus* à S. Dominico Maggiore, *Mei Pietà* à la cathédrale de Salerne.
MUSÉES : BUDAPEST : *Mort de la Vierge* – METZ : *La Vierge, l'Enfant Jésus et saint Jean Baptiste* – NAPLES : *Miracle de saint François devant les murs de Gubbio* – *Miracle de saint Nicolas* – *Saint Benoît*, deux tableaux – *Une martyre* – *Jean Baptiste* – *Saint Benoît accueille des novices* – *Un saint Chartreux* – *Les Rois mages* – *Saint Benoît donne l'habit à des novices* – *Saint Paul* – SALERNE : polyptyque en quatre panneaux – VIENNE (Harrath) : *Vierge et Enfant Jésus*.
VENTES PUBLIQUES : PARIS, 1855 : *La Sainte Famille* : **FRF 1 150** – PARIS, 1863 : *La Vierge et l'Enfant Jésus* : **FRF 600** – PARIS, 19 avr. 1865 : *Sans titre*, pl. et bistre : **FRF 10** – PARIS, 1895 : *Le Christ au milieu des apôtres* : **FRF 45** – NEW YORK, 12-14 avr. 1909 : *Vierge au trône* : **USD 475** – LONDRES, 29 fév. 1910 : *Le Couronnement de la Vierge* : **GBP 3** – PARIS, 10 fév. 1950 : *Figures d'apôtres ou de papes*, pl. et lav., reh. de gche, six dessins dans un même cadre : **FRF 2 000** – LONDRES, 10 avr. 1981 : *La Vierge et l'Enfant avec les saints Giovanni Gualberto, Bernardo degli Uberti et don Biagio Milanesi* 1522, h/pan. (361) : **GBP 22 000** – NEW YORK, 17 juin 1982 : *La Vierge et l'Enfant avec saint Jean enfant*, temp./pan., fond or (54,5x44,5) : **USD 32 000** – NEW YORK, 11 jan. 1990 : *Vierge à l'Enfant avec saint Jean Baptiste*, temp./pan. à fond or (54,5x44,5) : **USD 52 250** – NEW YORK, 16 mai 1996 : *Vierge à l'Enfant entourée d'une guirlande d'anges apparaissant à saint Sébastien et à saint Roch*, temp./pan./t. (177,8x120,7) : **USD 68 500**.

SABBATINI Angelo

XVIe-XVIIe siècles. Actif à Orvieto de 1590 à 1650. Italien.

Mosaïste.

Il assista M. Provenzale dans l'exécution des mosaïques de la coupole de Saint-Pierre de Rome.

SABBATINI Francesco

XVIIe siècle. Actif à Orvieto en 1632. Italien.

Peintre.

Il a copié les fresques de Ben. Gozzoli dans l'église S. Rosa de Viterbe.

SABBATINI Gaetano ou Sabadini, dit il Mutolo

Né en 1703 à Bologne. Mort en 1732 à Bologne. XVIIIe siècle. Italien.

Peintre.

Il était sourd-muet. Il fut élève de Francesco Monti, de D. M. Viani et de C. A. Rambaldi. Il a peint un *Saint Benoît avec sainte Scholastique* dans l'église Saint-Jean-Baptiste des Célestins de Bologne.

SABBATINI Giuseppe. Voir SABBADINI

SABBATINI Lorenzo ou Sabatini, Sabadini, Sabattini, dit Lorenzino da Bologna

Né vers 1530 à Bologne. Mort le 2 août 1576 à Rome. XVIe siècle. Italien.

Peintre d'histoire, compositions religieuses, portraits, dessinateur.

Il fit ses études dans sa ville natale avec Tibaldi. Après avoir exécuté de nombreux travaux à Bologne il visita Rome sous le pontificat de Grégoire XIII. Il peignit au Vatican, dans la chapelle Pauline, en collaboration avec Federico Zuccaro, plusieurs sujets de la *Vie de saint Paul*, et, à la Sala Reggia, un *Triomphe de la foi*. Ces travaux lui valurent l'emploi de surintendant des décorations du Vatican. On cite encore de lui dans les églises de Bologne : à San Pietro et San Paulo *Vierge et saints*, à S. Maria delle Grazie, *Crucifixion* à San Martino Maggiore, *Saint Joachim et Sainte Anne*, à San Giacomo, *Saint Michel terrassant le démon* ; *Les Quatre Évangélistes* ; *Les Quatre Docteurs de l'Église*.
Il semble que l'étude qu'il fit des œuvres de Raphaël influença grandement son style, car il s'inspira souvent de l'illustre maître. On trouve aussi chez lui des réminiscences de Parmigianino.
MUSÉES : BORDEAUX : *Sainte Famille* – BUDRIO : *Madone avec l'Enfant* – *Sainte Catherine* – *Sainte Lucie*, fragments de fresques – CHAMBÉRY (Mus. des Beaux-Arts) : *Mariage mystique de sainte Catherine* – DRESDE : *Fiançailles de sainte Catherine* – LA FÈRE : *Repos de la Vierge* – MILAN (Brera) : *Vierge, Jésus et saintes* – PARIS (Mus. du Louvre) : *Sainte Famille* – PARME (Pina.) : *Portrait d'homme* – *Portrait de femme* – ROME (Borghèse) : *Portrait de femme* – SAINT-PÉTERSBOURG (Mus. de l'Ermitage) : *Mariage mystique de sainte Catherine* – *Madone avec l'Enfant*.
VENTES PUBLIQUES : PARIS, 1858 : *Le Passage de la mer Rouge*, pl. lavée à l'indigo et relevée de blanc : **FRF 20** – PARIS, 4 fév. 1924 : *La Sainte Famille et un ange* : **FRF 4 100** – LONDRES, 13 juil. 1945 : *Présentation au Temple* : **GBP 94** – MONTE-CARLO, 26 nov 1979 : *La Vierge et l'Enfant*, pl., lav. et touches de sanguine (38x23,2) : **FRF 6 000** – NEW YORK, 30 avr. 1982 : *Un ange*, pl. et lav. reh. de blanc/pap. bleu : **USD 4 000** – NEW YORK, 6 juin 1984 : *L'Adoration des bergers*, h/t (25,8x113) : **USD 4 000** – LONDRES, 26 juin 1985 : *Christ mort porté par deux anges*, eau-forte (26,7x21,4) : **GBP 4 000** – MILAN, 6 juin 1985 : *La Vierge avec les patrons de la ville de Bologne entourés d'anges*, h/t (116x83) : **ITL 10 500 000** – MILAN, 12 déc. 1988 : *La Circoncision*, h/t (170x245) : **ITL 8 500 000** – LONDRES, 5 juil. 1989 : *Vierge et l'Enfant tenant des agrumes*, h/t (121x96,5) : **GBP 48 400** – NEW YORK, 10 oct. 1991 : *L'Annonciation*, h/t (105x84,5) : **USD 16 500** – LONDRES, 22 avr. 1994 : *La Sainte Famille avec sainte Anne et saint Jean Baptiste enfant*, h/pan. (97,9x75,6) : **GBP 45 500** – ROME, 23 mai 1996 : *La Sainte Famille et saint Jean*, h/pan. (100x71) : **ITL 57 500 000**.

SABBATINI Niccolo

Né vers 1574 à Pesaro. Mort le 25 décembre 1634 à Pesaro. XVIe-XVIIe siècles. Italien.

Peintre, architecte, metteur en scène.

Il travailla longtemps à Urbino au service du duc Francesco Maria II.

SABBATO Gabriele de. Voir SABATO

SABBIDES Siméon

Né en 1859 à Tokai. XIXe-XXe siècles. Actif en Allemagne. Grec.

Peintre de genre, paysages.

Il fit ses études à l'académie de Munich, où il eut pour professeurs Alexander Straethuber, Gyuia Benczur, Nicolas Gysis, Ludwig von Loefftz et Wilhelm von Diez. Il travailla dans cette ville.
MUSÉES : ATHÈNES (Pina.).
VENTES PUBLIQUES : LONDRES, 6 oct. 1989 : *Paysage avec des palmiers*, h/t (33x25) : **GBP 1 650**.

SABBIONETA. Voir PISENTI

SABEL Mans
XVII^e siècle. Actif à Alsen vers la fin du XVII^e siècle. Danois.
Peintre.

SABEL Petter
XVII^e siècle. Actif à Alsen en 1694. Danois.
Peintre.
Il peignit des *Cènes* avec des personnages qui sont des portraits de contemporains.

SABELIS Huilbert
Né le 28 février 1942 à Wageningen. XX^e siècle. Actif depuis 1963 au Canada. Hollandais.
Peintre de compositions animées, figures, natures mortes.
D'origine hollandaise et indonésienne, il vécut à Medan (Indonésie) de 1948 à 1952. Depuis 1968, il vit au Canada où il a épousé une Philippine, résidant de 1976 à 1977 à Los Angeles.
Il expose à partir de 1967 régulièrement au Canada, aux États-Unis, à Tokyo, en 1992 à l'exposition *De Bonnard à Baselitz – Dix ans d'enrichissements du cabinet des estampes 1978-1988* à la Bibliothèque nationale de Paris.
Il pratique la peinture à l'acrylique, la lithographie et la sérigraphie. Mêlant culture américaine, indonésienne et philippine, il peint sur fond souvent monochrome, en aplat, des figures esquissées, silhouettes mouvantes stylisées, formes biomorphiques symboliques. Il cerne parfois ses sujets, au tracé souple dominé par un jeu de courbes, de faisceaux de lignes. On cite *La Discussion – Les Jeunes Amoureux – La Leçon...*
BIBLIOGR. : Vinko Grubisic : Catalogue de l'exposition *Sabelis*, Keen Gallery, New York, 1979.
MUSÉES : LOS ANGELES (Mus. de la Ville) – ONTARIO (roy. Mus.) – PARIS (BN) : *Geese* 1977.

SABELLA Giuseppe
Né en 1779 à Sciacca. Mort en 1845 à Sciacca. XIX^e siècle. Italien.
Peintre.
Il peignit pour des églises et des palais de Sciacca.

SABIELLO Parmen Pétrovitch ou Zabéllo
Né en 1830 à Monastyrchino. XIX^e siècle. Russe.
Sculpteur.
Élève de l'Académie de Saint-Pétersbourg. Il sculpta des statues et des portraits en buste.

SABIN Joseph F.
Né en 1846. XIX^e siècle. Français.
Aquafortiste et illustrateur.
Il séjourna longtemps à New York.

SABIN Philippe
Né en 1954 à Lille (Nord). XX^e siècle. Français.
Sculpteur.
Il a participé en 1988 au Salon d'Automne à Paris.
Il travaille à partir de résines Polyester réalisant des « formes primitives ».

SABINESE, il. Voir GENNAROLI Andrea

SABIRZYANOV Farkhat
Né le 30 mai 1933. XX^e siècle. Russe-Tartare.
Peintre de portraits, paysages, natures mortes, fleurs, peintre à la gouache. Réaliste-socialiste.
Il est diplômé de l'Institut des Beaux-Arts Sourikov de Moscou. Il a participé à des expositions à Perm, Moscou, Leningrad (aujourd'hui Saint-Pétersbourg) et Lvov.
Il a retenu la leçon de Cézanne. On cite de lui : *Sur la Volga – Autoportrait à l'automne – Femme à l'agave*, ainsi que des portraits de Lénine.
VENTES PUBLIQUES : PARIS, 25 nov. 1991 : *Lénine au Kremlin*, h. : FRF 14 000 ; *La datcha 1987*, h/t (82x60) : FRF 5 200 – PARIS, 11 déc. 1991 : *17 octobre à Saint-Pétersbourg*, h/t (100x90) : FRF 9 000 ; *Lénine au Kremlin*, h/t (90x83) : FRF 14 000 – PARIS, 16 fév. 1992 : *La chanteuse 1962*, h/t (108x117) : FRF 6 000 – PARIS, 16 nov. 1992 : *Nature morte aux balsamines 1959*, h/t (89x101) : FRF 8 000.

SABIS Juan
XVII^e siècle. Actif à Grenade. Espagnol.
Peintre.
Il a peint des paysages pour le palais archiépiscopal de Grenade en 1636.

SABLÉ André
Né le 13 décembre 1921 à Saint-Thomas-de-Courceriers (Mayenne). XX^e siècle. Français.
Peintre, pastelliste, dessinateur, sculpteur. Abstrait, réalité poétique.
Il étudia à Paris, la peinture dans l'atelier d'Aujame, la sculpture dans celui de Rivière. Il appartint au groupe de Réalité Seconde. Il vit et travaille à Paris.
Il participe à des expositions collectives, notamment à Paris au Salon Comparaisons, dont il fut membre du comité, de la Jeune Peinture, d'Automne, des Indépendants, de Mai, du Dessin et de la Peinture à l'eau, d'Art Sacré, ainsi qu'à Londres, Bruxelles, Tokyo, Bangkok, Vienne, Rio de Janeiro. Il montre ses œuvres dans des expositions personnelles : depuis 1957 régulièrement à Paris, ainsi que : 1975 Alliance française à Montevideo ; 1987 Le Mans, Lourdes, Chamalières ; 1993 Laval...
Sa toile est mouvement, elle naît de la matière, de gestes spontanés et de giclées ; elle jaillit de l'obscurité – le noir rompu de lueurs (gris, rouge, orange) – révélant la tourmente, le chaos originel. Parallèlement il réalise de très nombreux travaux d'art monumental notamment des mosaïques pour les groupes scolaires à Laval, Sens, des sculptures, des aires de repos, des murs lumineux...
BIBLIOGR. : In : Catalogue de l'exposition du groupe *Réalité Seconde*, Gal. d'Art Contemp., Chamalières, 1986 – Catalogue de l'exposition *André Sablé*, Galerie Méduane, Laval, 1993.
MUSÉES : CHAMALIÈRES (Mus. d'Art Mod.) – LAVAL – PARIS (Mus. Nat. d'Art Mod.) – PARIS (Mus. d'Art Mod. de la Ville).

SABLERY Véronique
XX^e siècle. Française.
Auteur d'installations, dessinateur, graveur, sculpteur.
Elle vit et travaille à Caen.
Elle a participé en 1992 à l'exposition *De Bonnard à Baselitz – Dix ans d'enrichissements du cabinet des estampes 1978-1988* à la Bibliothèque nationale de Paris. Elle a montré ses œuvres dans une exposition personnelle en 1995 à l'Artothèque de Caen et à l'école des beaux-arts de Cherbourg.
Elle réalise des travaux d'après le thème de Sainte-Marie-Madeleine, de la pesanteur et de la gravitation, à partir de photographies noir et blanc de nuages, fixées entre deux plaques de verre, suspendues par des ficelles ou fixées à des structures métalliques, de dessins, de gravures et de sculptures.
BIBLIOGR. : Jean-Luc Chalumeau : *Véronique Sablery*, Opus International, n° 134, Paris, aut. 1994.
MUSÉES : PARIS (BN) : *Résonance bleue* 1988.

SABLET François Jean ou Jean François, dit le Romain
Né le 23 novembre 1745 à Morges. Mort le 24 février 1819 à Nantes (Loire-Atlantique). XVIII^e-XIX^e siècles. Suisse.
Peintre d'histoire, scènes de genre, portraits, paysages, natures mortes, aquarelliste, graveur, dessinateur.
Fils du peintre marchand de tableaux Jacob Sablet dit Jacques, il fit preuve dès son jeune âge de remarquables dispositions. En 1767, il vint à Paris et y fut élève de Vien. Il se rendit ensuite à Rome et y travailla avec succès, de là son surnom de « Romain » qu'il conserva toute sa vie. En 1777, il était de retour à Paris et obtenait de la ville de Berne un subside pour continuer ses études. Le 20 novembre de la même année, il épousait Madeleine Borel. Les premiers événements de la Révolution l'amenèrent à revenir en Suisse, mais il y demeura peu et il était de retour à Paris en août 1793. Il exposa au Salon en 1798 (an VII) deux paysages, deux intérieurs et deux portraits en 1804, 1817 et 1819 (Exposition posthume). En 1805, François Sablet, naturalisé français s'installa à Nantes et y acquit une jolie situation. Il y peignit notamment pour la ville, six grands tableaux en grisaille rappelant le passage de Napoléon I^{er} à Nantes, en 1809. Ces tableaux terminés en 1812 et enlevés de la grande salle de la Bourse lors de la Restauration, furent vendus en Amérique. On trouve nombre de ses œuvres dans les collections particulières de la région nantaise.
On le considérait comme excellent portraitiste et il collabora avec Mme Vigée Lebrun. Il exécutait des figures et elle peignait des draperies.
MUSÉES : NANTES (Mus. Debrée) : *Portrait de Th. Debrée – Mme Debrée* – NANTES (Mus. des Beaux-Arts) : *Tivoli et la campagne de Rome du côté de la voie Appienne – Entrée de la Savoie – Vue d'Italie – Vue de la cale de la machine près des Salorges à Nantes – Homme en culotte de nankin dans un paysage – Mme Peccot – Mathurin Michel Peccot – François Peccot – Antoine Peccot – L'architecte J. B. Ceineray – Le peintre Pierre René Cacault – Portrait de femme – L'Artiste.*

VENTES PUBLIQUES : PARIS, 1861 : *Vue d'une grotte et d'un temple antique près de Rome*, dess. : FRF 42 – PARIS, 1897 : *Une vieille femme*, dess. : FRF 25 – PARIS, 18-20 mars 1920 : *Portrait d'un jeune homme* : FRF 200 – PARIS, 13 nov. 1924 : *Le chasseur*, lav. reh. d'aquar. : FRF 320 – PARIS, 25 et 26 juin 1926 : *Portrait de femme* : FRF 750 – PARIS, 23 nov. 1927 : *Nymphes et satyres*, pl. et lav. : FRF 260 – PARIS, 12 fév. 1941 : *L'Escarpolette* 1781 : FRF 59 000 – LONDRES, 21 juin 1968 : *Thomas Hope jouant au cricket* : GNS 9 500 – LUCERNE, 17 juin 1977 : *Paysage à la cascade*, h/t (102x139) : CHF 12 500 – ZURICH, 12 nov. 1982 : *L'escarpolette* 1784, h/t (73x66) : CHF 50 000 – LILLE, 20 mai 1984 : *Cavalier et son cheval*, h/t (65x81) : FRF 38 000 – PARIS, 2 oct. 1985 : *Porte de Vevaix en Suisse*, lav. de gris (32x26) : FRF 8 500 – MONTE-CARLO, 22 juin 1985 : *Portrait d'homme devant un château* 1813, h/t (60x49) : FRF 140 000 – MONACO, 17 juin 1989 : *Portrait d'homme*, h/t (22,5x19) : FRF 19 980 – PARIS, 18 avr. 1991 : *Portrait d'une enfant aux boucles d'oreilles*, h/t (24x20,5) : FRF 28 000 – NEW YORK, 12 jan. 1995 : *Portrait de Charles Gruy tenant un cerceau à côté de son chien, ses parents à l'arrière-plan* 1796, h/pan. (24,5x18) : USD 12 650 – PARIS, 24 nov. 1995 : *Vue des jardins de la villa Borghèse à Florence*, aquar. (43x63) : FRF 6 200 – ZURICH, 4 juin 1997 : *Nature morte au gibier et au griffon*, h/t (54,5x66) : CHF 20 700.

SABLET Jacob, dit Jacques, père
Né le 4 avril 1720 à Morges. Mort le 29 avril 1798 à Lausanne. XVIIIᵉ siècle. Suisse.
Peintre et marchand de tableaux.
Il fut d'abord peintre en bâtiments. Père de François et de Jacques Henri, nés d'un premier mariage. Remarié en troisièmes noces avec Lizette Maselier, artiste peintre, il s'adonna à l'art et y obtint quelques succès. Il s'établit marchand de tableaux à Lausanne.

SABLET Jacques ou Jacob ou Jacques Henri, fils ou Jacques Sablet le Jeune, dit le peintre du Soleil
Né le 28 janvier 1749 à Morges. Mort le 4 avril 1803 à Paris. XVIIIᵉ siècle. Suisse.
Peintre d'histoire, scènes de genre, portraits, paysages, graveur, dessinateur.
Fils de Jacob et frère cadet de François Sablet. Il travailla d'abord avec son père, puis fut placé chez les décorateurs Lyonnais et Cochet. Il vint ensuite rejoindre son aîné dans l'atelier de Vien. En 1775, Sablet partit pour l'Italie en compagnie de son maître nommé directeur de l'Académie de Rome. Il demeura dans cette ville jusqu'en 1794, ayant conquis une place distinguée parmi les peintres. En 1781, il peignit notamment un tableau : *La ville de Berne représentée par une femme donnant la main à Minerve et protégeant la Peinture et la Sculpture*. Cette œuvre, vaut à l'artiste une gratification de cent écus. En 1791, il concourt pour le prix de Rome en envoyant un tableau sur le sujet : *Vénus empêche Énée de tuer Hélène* ; il obtient le second prix. Sablet ne négligea jamais son pays d'origine et nous pensons qu'il y fit un ou plusieurs séjours. Dès 1791, Jacob Henri Sablet exposa au Salon de Paris. Un prix de quatre mille francs lui fut alloué après le Salon de 1795. À son retour à Paris en 1794 il se maria. Union malheureuse qu'il rompit après onze mois. Il obtint une pension du gouvernement et un logement au Louvre. Il paraît avoir été très lié avec la famille Bonaparte.
Le cardinal Fesch était grand admirateur des œuvres de ce peintre et en avait réuni un nombre important dans sa célèbre collection. Dans une remarquable esquisse conservée au Musée de Nantes : *Intérieur de la salle à Saint-Cloud dans la soirée du 18 Brumaire*, l'artiste s'est représenté donnant le bras à Pauline Bonaparte, alors mariée au général Leclerc. Il fit également le portrait de la même comme princesse Borghèse. Enfin, Sablet accompagna Lucien Bonaparte en ambassadeur en Espagne.
Cet artiste qui mérite de retenir l'attention des amateurs, possédait de remarquables qualités de dessinateur et de coloriste. Ses peintures comme certaines de Prud'hon sont malheureusement craquelées par l'action des bitumes de dessous. Le marquis de Granges de Surgère dans sa notice *Les Sablets*, a donné le catalogue. On doit aussi à cet artiste d'intéressantes eaux-fortes.
MUSÉES : BERNE (Bibl.) : *La ville de Berne représentée par une femme donnant la main à Minerve et protégeant la Peinture et la Sculpture* – LAUSANNE (Mus. Arland) : *L'artiste dans son atelier, peignant le portrait de son père et de sa mère* 1781, groupe – MONTRÉAL (Mus. des Beaux-Arts) : *Portrait de famille devant un port* 1800 – MORGES (Salle de la Municipalité) : *La Justice* – NANTES : *Portrait de l'artiste – Vieillard assis lisant – Laveuses ita-*liennes – *Vendanges en Italie – Intérieur de la salle des Cinq-Cents à Saint-Cloud. La soirée du 18 Brumaire an VIII – François Cacault se promenant dans son jardin* – SEMUR-EN-AUXOIS : *Femme assise dans une cuisine.*
VENTES PUBLIQUES : PARIS, 21 fév. 1919 : *Le coche*, encre de Chine : FRF 60 – VIENNE, 22 sep. 1970 : *Les frères Sablet se recueillant sur la tombe d'un ami* : ATS 55 000 – LOS ANGELES, 28 fév. 1972 : *Les amoureux* : USD 2 000 – LONDRES, 10 juil 1979 : *Chez l'antiquaire* 1788, pl. et gche (30,2x39,7) : GBP 3 300 – MONTE-CARLO, 22 fév. 1986 : *Couple dessinant dans la campagne*, h/t (66x51,5) : FRF 350 000.

SABLIN Nikolai Iacovlévitch ou Ssablin
Né en 1730. Mort le 11 juillet 1808 à Saint-Pétersbourg. XVIIIᵉ siècle. Russe.
Graveur au burin.
Élève d'Ivan Sololoff, de G. F. Schmidt et d'A. Radigues. Il grava des portraits, des vues, des événements contemporains, des almanachs et des illustrations de livres.

SABLJAK Pierre ou Srecko
Né le 19 novembre 1892 à Zemum. XXᵉ siècle. Yougoslave.
Peintre, sculpteur.
Il fit ses études à Zagreb, à Budapest et à Paris. Il pratiqua la gravure sur bois.

SABLON Pierre
Né en 1584 à Chartres. XVIIᵉ siècle. Français.
Dessinateur et graveur.
On cite quatre estampes de cet artiste qui mériterait d'être mieux connu : une copie en contre-partie de la gravure de Lucas de Leyde, *Lamech et Caïn*, qu'il exécuta à 18 ans (1602), son *Portrait à 23 ans* (1607), un *Portrait de Rabelais*, un *Bon Samaritain*. Peut-être est-il mort jeune.

SABLUKOV Ivan Sémionovitch ou Sabloukov ou Ssablukoff
Né vers 1735. Mort le 17 décembre 1777 à Charkoff. XVIIIᵉ siècle. Russe.
Portraitiste.
Élève d'I. Argounoff à Saint-Pétersbourg. La Galerie Tretiakov de Moscou possède de lui *Portrait de M. Jurjeff.*

SABOGAL José
Né en 1888 à Cajabamba. Mort en 1956 à Lima. XXᵉ siècle. Péruvien.
Peintre de compositions animées, paysages.
Il séjourna en Europe et Afrique du Nord, puis fut élève de l'académie des beaux-arts de Buenos Aires. Au cours d'un séjour au Mexique, il rencontre Orozco et Rivera qui l'influencent. Il a enseigné à l'école des beaux-arts de Lima.
Expressionniste, il évolue vers une peinture soucieuse de faire connaître et mettre en valeur les traditions indiennes, avec des compositions simples, vivement colorées. On cite : *Femmes indiennes de Quechua*, *Panorama High Sierra*, ainsi que des paysages.
BIBLIOGR. : In : *Dict. de l'art mod. et contemp.*, Hazan, Paris, 1992.
VENTES PUBLIQUES : NEW YORK, 7 mai 1980 : *Cheval arabe, nº 9* 1950, h/t (65,8x75,36) : USD 1 300 – NEW YORK, 30 nov. 1983 : *Indio* 1925, h/t mar./cart. (68x63) : USD 1 800.

SABOIA José
Né en 1949 à Almadina. XXᵉ siècle. Brésilien.
Peintre de compositions animées.
Il participe collectivement au Salon National des Arts Plastiques de Ceara en 1969 et 1971. Ses travaux furent primés au Salon d'Avril de Fortaleza en 1970. Il expose régulièrement à Rio, notamment des ouvrages reprenant les thèmes populaires brésiliens.
VENTES PUBLIQUES : NEW YORK, 18-19 mai 1993 : *Groupe de musiciens*, h/t (34,9x27) : USD 3 105.

SABOLOTSKY Piotr Iéfimovitch ou Zabolotskii
Né en 1804. Mort le 28 février 1866. XIXᵉ siècle. Russe.
Portraitiste et peintre de genre.
Père de Piotr Pétrovitch S. Élève de l'Académie de Saint-Pétersbourg. Il peignit le *Portrait de Lermontov en uniforme de hussard*, conservé à la Galerie Tretiakov de Moscou.

SABOLOTSKY Piotr Pétrovitch ou Zabolotskii
Né en 1842. XIXᵉ siècle. Russe.
Portraitiste.
Fils de Piotr Iéfimovitch.

SABON Laurent
Né en 1852 à Nîmes (Gard). XIXᵉ siècle. Français.
Peintre de paysages et de décors.
Né de parents genevois, il se fixa à Paris de bonne heure et y fut élève de Lavastre, qu'il aida plus tard pour la peinture des décors de l'Opéra. En 1876, il fut appelé à Genève comme peintre des décors du théâtre de la ville. Sabon exposa au Salon de Paris des aquarelles, vues de Suisse, et y obtint une médaille de troisième classe en 1893. Il prit part également aux Expositions de Genève. On lui doit de nombreuses peintures à l'huile et des aquarelles des environs de Genève. Le Musée Municipal de cette ville conserve de lui : *Bords de l'Aire*. Le catalogue du Salon de 1880 mentionne un aquarelliste du nom de CLÉMENT SABON, né à Nîmes, élève de Cheret et de Lavastre, exposant des aquarelles des environs de Genève, qui nous paraît être le même artiste que Laurent.

SABORIT Y AROZA Enrique
XIXᵉ siècle. Espagnol.
Peintre de genre.
La Galerie de peintures modernes de Madrid conserve de lui : *En Péril*.

SABOURAUD Éxmile
Né le 17 novembre 1900 à Paris. Mort en 1996. XXᵉ siècle. Français.
Peintre de figures, paysages, natures mortes, peintre de compositions murales. Réalité poétique.
Il fut un des premiers élèves d'Othon Friesz à Paris, à l'académie moderne, au lendemain de la guerre de 1914-1918. Il fut pensionnaire de la Villa Abd-El-Tif à Alger, dont il obtint le prix en 1935. Il séjourna ensuite en Espagne, aux Canaries, en Italie et aux États-Unis. Il fut professeur à l'académie Julian à Paris dès 1946 et depuis 1954 à l'école des arts décoratifs.
Il exposa régulièrement aux Salons d'Automne et des Tuileries, dont il est membre du comité, des Indépendants, Comparaisons, Peintres Témoins de leur temps. Depuis sa première exposition particulière chez Zborowski, en 1928, il a montré ses œuvres dans la plupart des galeries parisiennes, à la galerie Bernier jusqu'en 1967, puis à la galerie Ambroise, à partir de 1973 à la galerie Arcturial, ainsi qu'à l'étranger : à Alger de 1935 à 1936, à la fondation Carnegie de Pittsburgh et à New York en 1951. Il fut lauréat de la première Biennale de Menton en 1951, de la Biennale de Sestri Levante en 1952, il a reçu le prix Wildenstein en 1970. Il fut chevalier de la Légion d'honneur.
À travers son tempérament très particulier, on retrouve le souvenir de la touche sensuelle et des accords acides fauves de son maître Friesz. Il a participé à la décoration murale de l'école nationale de l'air de Salon-de-Provence en 1952, et du lycée Claude Bernard d'Enghien.
BIBLIOGR. : André Salmon : Préface de l'exposition : *Sabouraud*, galerie Zborowski, Paris, 1928 – *Sabouraud raconte Sabouraud*, Mame, Tours, 1988 – Lydia Harambourg : *L'École de Paris*, Ides et Calendes, Neuchâtel, 1993.
MUSÉES : ALBI – ALGER – AMIENS – AMSTERDAM – DREUX – GRENOBLE – HELSINKI – HONFLEUR – LYON – MARSEILLE – MENTON – NARBONNE (Mus. d'Art et d'Hist.) : *Les Taxis marins* – PARIS (Mus. Nat. d'Art Mod.) – PARIS (Mus. d'Art Mod. de la Ville) – RODEZ – ROUBAIX – TOULOUSE.
VENTES PUBLIQUES : PARIS, 30 mai 1945 : *Nature morte au violon* : FRF 1 050 – PARIS, 19 fév. 1954 : *Bois de Boulogne* : FRF 38 000 – PARIS, 27 mars 1974 : *Jeune fille dans le jardin* : FRF 5 500 – NEW YORK, 25 sep. 1980 : *Paysage fluvial animé de personnages*, h/t (54x81) : USD 900 – PARIS, 16 déc. 1987 : *Le Papier jaune*, h/t (81x60) : FRF 9 500 – PARIS, 22 avr. 1988 : *Paysage*, h/t (50x66) : FRF 4 500 – PARIS, 16 oct. 1988 : *Nature morte*, h/t (65x81) : FRF 11 000 – CALAIS, 13 nov. 1988 : *Le Beffroi de Calais*, h/t (81x65) : FRF 13 500 – PARIS, 5 juin. 1989 : *Paysage méditerranéen*, h/t (54x81) : FRF 17 500 – PARIS, 7 avr. 1989 : *Femme assise au fauteuil rose*, h/t (70x70) : FRF 15 000 – PARIS, 18 juin 1989 : *Vase de fleurs*, h/t (43x33) : FRF 8 000 – NEUILLY, 5 déc. 1989 : *La Rue Saint-Pierre à Milly*, h/t (50x61) : FRF 16 000 – PARIS, 19 juin 1990 : *Paysage*, h/t (54x73) : FRF 13 000 – PARIS, 2 juil. 1990 : *Nu allongé*, h/t (63x93) : FRF 34 500 – PARIS, 10 déc. 1990 : *La Marne à Nogent-l'Artaud*, h/t (60x73) : FRF 14 000 – PARIS, 6 déc. 1991 : *Le Bateau-phare à Dunkerque*, h/t (60x92) : FRF 14 000 – LE TOUQUET, 8 juin 1992 : *Portrait de femme au chapeau rouge*, h/t (81x60) : FRF 15 000 – PARIS, 16 oct. 1992 : *Nature morte*, h/t (54x65) : FRF 14 500 – PARIS, 26 oct. 1994 : *Nature morte 1941*, h/t (65x74,5) : FRF 8 500 – NEUILLY, 9 mai 1996 : *Paquebot à quai*, h/t (60x74) : FRF 9 000.

SABOURAUD Raymond Jacques
XIXᵉ-XXᵉ siècles. Français.
Sculpteur.
Docteur en médecine, grand amateur d'art, sa collection fut justement célèbre. Il exposa à Paris, au Salon d'Automne. Il fut commandeur de la Légion d'honneur.

SABOURDY Cécile
Née le 6 mars 1893 à Janailhac (Haute-Vienne). Morte le 27 avril 1970 à Saint-Priest-Ligoure (Haute-Vienne). XXᵉ siècle. Française.
Peintre de compositions animées, paysages.
Elle participa à l'exposition des Artistes Limousins et au Salon des Arts, des Sciences et Lettres, à Limoges. En 1937, elle exposa au Pavillon des Limousin-Marche-Quercy-Périgord de l'Exposition internationale des arts et techniques à Paris. Une exposition posthume lui a été consacrée en 1981 à Limoges. Elle obtint la médaille de bronze de la Société Lorraine des beaux-arts en 1934 et 1935, à Saint-Dié et Strasbourg.
Elle a décrit les paysages et les villages du Limousin, d'une manière simple, intuitive.
MUSÉES : VARSOVIE (Inst. français) : *Fenaison en Limousin*.

SABOUREUX D'ARCHEVILLE
XVIIIᵉ siècle. Français.
Portraitiste.
MUSÉES : DIJON : *Portrait de Bernard de La Monnaye 1721* – REIMS : *Portrait de l'abbé Lebrun.*

SABOURIN Denise
XXᵉ siècle. Française.
Peintre. Abstrait-lyrique.
Elle fut élève de l'école des beaux-arts de Bordeaux et de Paris. Elle vit et travaille à Poitiers, où elle a fondé l'artothèque.
Elle a participé en 1989 à une exposition organisée par la galerie des beaux-arts de Bordeaux. Elle montre ses œuvres dans des expositions personnelles : 1983, 1986, 1987 Poitiers ; 1985 Perpignan ; 1987 Bordeaux et Osaka ; 1988 Toulouse et Montréal. Elle a reçu le premier prix des Jeunes de la Biennale des Arts à Niort.
Elle réalise des œuvres gestuelles, composées de signes graphiques proches de la calligraphie orientale.
BIBLIOGR. : In : catalogue de l'exposition *Cinq Artistes en 1989*, Galerie des Beaux-Arts, Bordeaux, 1989.

SABRAN-PONTEVÉS Edmond Marie Zozine
Né à Marseille (Bouches-du-Rhône). XIXᵉ siècle. Français.
Peintre de paysages.
Il fut élève de P. Colin et débuta au Salon de 1869.

SABRAN-PONTEVÈS Éléazar Charles Antoine de, duc
Né le 19 avril 1840 à Marseille (Bouches-du-Rhône). Mort le 6 avril 1894. XIXᵉ siècle. Français.
Peintre de paysages, aquarelliste.
Il suivit en amateur les cours de P. Martin et de E. Soulet. Il débuta au Salon de 1880.
MUSÉES : BÉZIERS : *Vues de l'étang de Bages* – NARBONNE : *Vues de l'étang de Bages.*

SABRI BERKEL
Né en 1907 en Yougoslavie. XXᵉ siècle. Turc.
Peintre. Abstrait.
Il est l'un des fondateurs de la jeune sculpture turque. Il étudia à Florence, puis s'installa à Istanbul, où il devint professeur de l'école des beaux-arts.
En 1946, il figurait à l'exposition *L'Art turc* au musée Cernuschi à Paris et présentait la même année une *Nature morte* à l'Exposition internationale d'Art moderne organisée au musée d'Art moderne de la ville de Paris par l'organisation des Nations Unies.
En Italie, il prit le goût du dessin plastique dans les chefs-d'œuvre de la Renaissance. À son retour à Istanbul, il opposa une sorte de fauvisme à l'impressionnisme auquel s'attardaient ses compatriotes. Dans les années soixante-dix, il fit figure du meilleur peintre abstrait en Turquie. Il fut membre du groupe D qui introduisit les formes d'expression plastique contemporaines en Turquie. Il utilise des motifs décoratifs orientaux dans ses compositions abstraites.

SABRIER Jean
Né en 1951 à Cestas (Gironde). XXᵉ siècle. Français.
Peintre, sculpteur, auteur d'installations.
Il vit et travaille à Bordeaux.

Il participe à des expositions collectives : 1983 Musée municipal de La Roche-sur-Yon ; 1993 *Haptisch, une érotique du regard* au musée de l'abbaye Sainte-Croix aux Sables d'Olonne. Il montre ses œuvres dans des expositions personnelles : 1982 galerie Janus à Bordeaux ; 1991 *Faire voir* au musée d'Angoulême ; 1992 Institut français d'Athènes ; 1993 Bordeaux ; 1995 musée du Périgord à Périgueux.

Il met en parallèle l'art et la science (mathématique, informatique), le travail des peintres de la Renaissance et les recherches de Duchamp, dans des installations. Il s'interroge sur l'écart qui se fait entre le regard et l'objet regardé, retenant par exemple l'image du mazzocchio (coiffe florentine) présent chez Uccello, Piero della Francesca et Vinci, forme que Sabrier retrouve et interprète dans la *Broyeuse de chocolat* de Duchamp et qu'il met en scène dans des pièces comme *Lampe anamorphique* de 1989. Dans une même dynamique, il réalise des livres accompagnés d'objets et des films.

Bibliogr. : Catalogue de l'exposition : *Jean Sabrier*, Galerie Janus, Bordeaux, 1982 – Didier Arnaudet : *Jean Sabrier le système du regard*, Art Press, n° 182, Paris, juil.-août 1993 – Hervé Vanel : *Jean Sabrier prend du champ*, Beaux-Arts, n° 130, Paris, janv. 1995.

Musées : Paris (FNAC) : *Constellation* 1990, installation.

SABUGO
XVIᵉ siècle. Actif à Burgos. Espagnol.
Sculpteur sur bois.
Il travailla aux stalles de la cathédrale de Burgos de 1550 à 1557.

SABY Bernard
Né en 1925 à Pommard (Côte-d'Or). Mort le 4 juillet 1975 à Paris. XXᵉ siècle. Français.
Peintre, pastelliste, peintre à la gouache.
Après des études scientifiques et de composition musicale, il se consacra dès 1947 à la peinture qu'il pratiquait, en fait, depuis son enfance. N'ayant toujours peint que très peu et très lentement, il a cessé de peindre pendant plusieurs années pour étudier le chinois et méditer sur la philosophie extrême-orientale. En 1974, il revient à la peinture.

Il a exposé au Salon de Mai en 1953 et sa première exposition personnelle a eu lieu à Paris en 1955 à la galerie du Dragon où il exposera en 1956, 1974. Il a présenté en 1974 sa dernière exposition de tableaux, de pastels et de gouache, quelques mois avant sa mort prématuré.

Passionné par les sciences naturelles, obsédé par l'étude des lichens, il peignit longtemps avec minutie, presque en miniaturiste, des paysages transparents de format réduit. Son style s'est ensuite élargi en devenant plus complexe et ses œuvres ont évoqué un univers de rêve, aux infinis reflets, aux structures souvent indéchiffrables. Son art profondément personnel tout à fait à part dans la production contemporaine lui a valu l'estime et l'amitié du poète Henri Michaux, du peintre Zao-Wou-Ki, du musicien Pierre Boulez, de l'écrivain Michel Fardoulis Lagrange. Il a laissé à ses amis le souvenir d'un personnage aussi énigmatique et secret que sa peinture. ■ Robert Lebel

Bibliogr. : Alain Jouffroy : *Saby ou le labyrinthe*, galerie du Dragon, Paris, 1955 – René de Solier : *Saby*, galerie du Dragon, Paris, 1956 – Catalogue de l'exposition : *Saby – Peintures, pastels, dessins*, galerie du Dragon, Paris, 1974 – Catalogue de l'exposition : *Saby*, Musée d'Art moderne de la ville, Paris, 1986 – Lydia Harambourg : *L'École de Paris*, Ides et Calendes, Neuchâtel, 1993 – *Conversation de Bernard Saby avec Michel Butor*, galerie de l'Œil, Paris, 1996.

Ventes Publiques : Paris, 20 mars 1988 : *Sans titre* 1958, h/t (116x89) : **FRF 20 000** – Paris, 20 nov. 1988 : *Sans titre* 1957-1958, temp. et cire/pap./t. (92x73) : **FRF 37 000** – Paris, 18 fév. 1990 : *Abstraction* 1964, h/t (46x55) : **FRF 28 000** – Paris, 8 avr. 1990 : *La Petite Fleur à Magnosc*, h/pan. (54x64) : **FRF 45 000** – Paris, 8 oct. 1991 : *Sans titre*, h/t (73x100) : **FRF 25 000** – Paris, 10 avr. 1992 : *Sans titre* 1964, gche/pap./t. (81x99) : **FRF 4 800** – Paris, 12 déc. 1992 : *Sans titre, VI-64* 1964, past./cart./t. (96x130) : **FRF 25 000** – Paris, 19 mars 1993 : *Composition* 1957-1962, h/t (130x162) : **FRF 36 000** – Paris, 29 mars 1995 : *Sans titre*, h/t (92x72,5) : **FRF 12 000** – Paris, 24 mars 1996 : *Sans titre* 1955, h/t (73x60) : **FRF 11 000** – Paris, 19 oct. 1997 : *Peinture* 1960, h/pap. mar. (99,7x80,3) : **FRF 6 000**.

SABY-VIRICEL Philippe. Voir ARTIAS

SACAILLAN Edoyard ou Edouard
XXᵉ siècle. Actif depuis 1985 en France. Grec.
Peintre d'intérieurs.

Il fut élève de l'école des beaux-arts d'Athènes, puis de Cremonini à Paris.
Il a exposé à Paris.
Il pratique une peinture figurative chargée de références et d'éléments biographiques, où il accumule les détails et les effets de matière.
Bibliogr. : Raymond Perrot : *Edouard Sacaillan*, Artension, Rouen, nov. 1990 – Catalogue de l'exposition : *Sacaillan*, Galerie Eonnet-Dupuy, Paris, 1990-1991.

SACCA Filippo ou Sache ou Sacchi ou de Sacchis, dit dal Sacco
XVᵉ siècle. Actif à Crémone en 1488. Italien.
Sculpteur sur bois et marqueteur.
Peut-être identique à Filippo Morari. Il a probablement sculpté le portail central de l'église S. M. delle Grazie de Brescia.

SACCA Giacomo
XVᵉ siècle. Actif à Crémone en 1498. Italien.
Sculpteur sur bois.
Il a sculpté la porte et les cadres des fenêtres dans la chapelle du chœur de l'église Saint-Dominique à Crémone.

SACCA Giovanni Antonio
Né vers 1497. XVIᵉ siècle. Actif à Crémone. Italien.
Sculpteur sur bois.
Fils de Paolo S. Il fut le collaborateur de son oncle Paolo S.

SACCA Giuseppe
XVIᵉ siècle. Actif à Crémone de 1520 à 1554. Italien.
Sculpteur sur bois.
Fils de Paolo S. Il travailla pour la cathédrale et diverses églises de Crémone.

SACCA Imero
Mort avant 1519. XVIᵉ siècle. Actif à Crémone. Italien.
Sculpteur sur bois.
Il collabora avec son père Tommaso S. aux stalles de la Chartreuse d'Asti en 1496.

SACCA Paolo
Né à Piadena. Mort le 31 mai 1537 à Crémone. XVIᵉ siècle. Italien.
Sculpteur sur bois et architecte.
Père de Giuseppe S. et frère d'Imero S. Il sculpta des stalles et des portes pour des églises de Crémone, de Bologne et de Verceil.

SACCA Tommaso ou Sacha, Sacchi ou de Sacchis
Né à Crémone. Mort avant 1517. XVIᵉ siècle. Italien.
Sculpteur sur bois.
Père de l'Imero et de Paolo S. Il travailla à Parme dès 1465. Il sculpta des lutrins pour la cathédrale et l'église Saint-Laurent de Crémone et exécuta avec ses fils les stalles de la Chartreuse d'Asti.

SACCACCINO
XVIᵉ siècle. Italien.
Peintre.
Collaborateur d'Ugo da Carpi, il travailla à Carpi de 1503 à 1531.

SACCADELLI Francesco
Né vers 1670 à Casalmaggiore. Mort vers 1736. XVIIᵉ-XVIIIᵉ siècles. Italien.
Paysagiste.

SACCAGGI Cesare
Né en 1868 à Tortona (Piémont). Mort en 1934. XIXᵉ-XXᵉ siècles. Actif en France. Italien.
Peintre de genre, portraits, pastelliste, aquarelliste.
Il fut élève de l'académie royale Albertine à Turin. Fixé à Paris, il exposa au Salon des Artistes Français, il reçut une médaille de bronze en 1900 à l'Exposition universelle, une médaille de troisième classe en 1903. Il exposa de 1895 à 1927.
Musées : Turin (Mus. mun.).
Ventes Publiques : Paris, 4 fév. 1925 : *Le baptême de saint Jean Baptiste* : **FRF 2 005** – New York, 14 mai 1976 : *Un bouquet de mimosa*, h/t (60x40) : **USD 1 800** – Paris, 4 avr 1979 : *Alma Natara Ave*, past./pap. mar. (80x130) : **FRF 45 000** – Milan, 17 juin 1981 : *Samson prisonnier des Philistins*, h/t (92x118) : **ITL 9 500 000** – New York, 19 mai 1987 : *La procession*, h/t (31,5x46) : **USD 12 000** – Londres, 24 juin 1988 : *Les meilleurs amis* 1928, h/t (148x96,5) : **GBP 3 520** – Milan, 14 mars 1989 : *Artistes ambulants*, h/pan. (30x25) : **ITL 6 000 000** – Milan, 5 déc. 1990 : *Flirt*, aquar./pap. (66x44,5) : **ITL 5 700 000** – Londres, 19 juin 1991 : *La*

foule se moquant d'un prisonnier, h/t (94x128) : **GBP 7 700** – ROME, 9 juin 1992 : *Cascade dans le val de Susa*, h/pan. (27x40) : **ITL 3 800 000** – MILAN, 17 déc. 1992 : *Portrait de femme*, h/pan. (82,5x63,5) : **ITL 1 800 000**.

SACCARDO
Né le 16 février 1858 à Vicence (Vénétie). Mort le 7 mai 1919 à Laghetto. XIXᵉ-XXᵉ siècles. Italien.
Peintre de paysages.
Il fut aussi architecte et ingénieur.

SACCARO John
Né en 1913. Mort en 1981. XXᵉ siècle. Américain.
Peintre, aquarelliste.
VENTES PUBLIQUES : LOS ANGELES-SAN FRANCISCO, 12 juil. 1990 : *Paysage pluvieux avec des chevaux sous l'averse* 1979, aquar./pap. (44,5x60) : **USD 1 045**.

SACCATORE Giovan Domenico ou **Saccataro**
XVIᵉ-XVIIᵉ siècles. Actif à Naples de 1596 à 1613. Italien.
Sculpteur sur bois.
Il sculpta des panneaux et des buffets d'orgues pour des églises de Naples.

SACCELLA
XVIIᵉ siècle. Actif à Lovere en 1657. Italien.
Sculpteur sur bois.
Il sculpta des stalles dans l'église S. Maria in Valvendra.

SACCHETTI Alessandro
Né en 1474 à Brescia. XVᵉ-XVIᵉ siècles. Italien.
Peintre.

SACCHETTI Antonio
Né le 8 janvier 1790 à Venise. Mort le 15 avril 1870 à Varsovie. XIXᵉ siècle. Italien.
Peintre de décors et de vues, lithographe.
Fils et élève de Lorenzo S. Il fut peintre de théâtres à Brünn, Prague, Dresde, Berlin et Varsovie. Le Musée National de Cracovie conserve de lui une maquette de scène et celui de Varsovie un *Panorama de Varsovie*.

SACCHETTI Enrico
Né le 28 février 1874 ou 1877 à Rome (Latium). XIXᵉ-XXᵉ siècles. Italien.
Peintre, illustrateur.
MUSÉES : FLORENCE (Palais Pitti) : *Portrait d'une femme* – FLORENCE (Mus. des Offices) – TRIESTE (Mus. Revoltella).

SACCHETTI Francesco
XVᵉ siècle. Travaillant vers 1465. Italien.
Peintre.
Frère de Giacomo S.

SACCHETTI Giacinta
XVIIIᵉ siècle. Italienne.
Peintre.
Elle était religieuse et peignit quelques tableaux pour l'église S. Maria a Cellaro de Naples en 1734.

SACCHETTI Giacomo
Né vers 1444. XVᵉ siècle. Travaillant à Vérone de 1473 à 1492. Italien.
Peintre.
Frère de Francesco S. Il dessina des cartes géographiques et des reliefs.

SACCHETTI Giovanni Battista ou **Saqueti** ou **Zacchetti**
Né à Turin. Mort le 3 décembre 1764 à Madrid. XVIIIᵉ siècle. Italien.
Peintre, architecte et orfèvre.
Élève de F. Juvara. Il alla en Espagne en 1736 et fut professeur à l'Académie S. Fernando de Madrid.

SACCHETTI Giovanni Francesco ou **Zacchetti**
XVIIᵉ siècle. Actif à Turin dans la seconde moitié du XVIIᵉ siècle. Italien.
Peintre.
Il peignit des tableaux d'autel pour les églises de Turin, de Chieri, de Lanzo et de Chambéry. L'Albertina de Vienne possède un dessin de lui *Le denier*.

SACCHETTI Lorenzo
Né le 22 juin 1759 à Padoue. XVIIIᵉ siècle. Italien.
Peintre de décors et lithographe.
Frère de Vincenzio, père d'Antonio S. Élève de Domenico Cerato et de Domenico Fossati à Venise. Il exécuta des fresques dans des palais de Padoue et grava les décors de l'opéra Coriolan pour l'Opéra de Vienne.
VENTES PUBLIQUES : LONDRES, 11 déc. 1985 : *Projet de décor : Adonis et partie de chasse*, craie noire, pl. et lav. (22,4x33) : **GBP 700**.

SACCHETTI Vincenzio
Né à Padoue. Mort à Naples (?). XVIIIᵉ-XIXᵉ siècles. Italien.
Peintre de décors.
Il exécuta avec son frère Lorenzo les décors pour l'Opéra de Vienne.

SACCHETTINI Simone
XVIIᵉ siècle. Actif à Florence dans la première moitié du XVIIᵉ siècle. Italien.
Peintre.
Il a peint en 1613 le tableau pour l'autel du Saint-Rosaire de l'église Sainte-Agathe de Mugello.

SACCHETTO Attilio
Né le 18 mai 1876 à Munich. XXᵉ siècle. Allemand.
Dessinateur de portraits, de paysages, d'architectures et d'intérieurs.

SACCHETTO Bartolameo
XVᵉ siècle. Actif à Trente dans la seconde moitié du XVᵉ siècle. Italien.
Peintre.
Il exécuta des peintures dans le palais épiscopal de Trente en 1477.

SACCHETTO Cristoforo
XVᵉ siècle. Actif à Trente dans la seconde moitié du XVᵉ siècle. Italien.
Peintre.

SACCHETTO Giacomo
XVᵉ siècle. Actif à Trente en 1478. Italien.
Peintre.
Peut-être fils de Lorenzo S.

SACCHETTO Lorenzo
XVᵉ siècle. Italien.
Peintre.
Actif à Vérone en 1490, il fut peut-être le père de Giacomo.

SACCHI. Voir aussi **SACCA** ou **SACCO**

SACCHI Andrea, dit **Ouche**
Né peu avant le 30 novembre 1599 à Nettuno (près de Rome). Mort le 21 juin 1661 à Rome. XVIIᵉ siècle. Italien.
Peintre d'histoire, sujets mythologiques, compositions religieuses, portraits.
Fils de Benedetto Sacchi, il fut aussi son élève. Il travailla ensuite avec Francesco Albano, puis étudia Raphaël, Polidore da Caravaggio et les antiques. Il fut protégé par le cardinal Barberini qui le fit travailler dans son palais et lui procura d'importantes commandes dans les endroits publics de Rome. Il exécuta, pour son protecteur, le *Triomphe de la Divine Sapience*, entre 1629 et 1633, inspiré du Parnasse de Raphaël. On cite notamment : *S. Romuald et ses moines*, œuvre considérée pendant longtemps comme une des plus remarquables peintures de Rome ; *La Mort de sainte Anne*, à S. Carlo à Cativari ; *La Messe de saint Grégoire et Clément VIII*, au Vatican ; *Ange apparaissant à saint Joseph*, à S. Giuseppe ; *Saint André*, au Quirinal.
Andréa Sacchi forma de nombreux élèves parmi lesquels il convient de mentionner Lauri, Gazzi et Carlo Maratta.

BIBLIOGR. : A. Sutherland Harris : *Andrea Sacchi*, Oxford, 1977.
MUSÉES : AMIENS : *Une sainte* – ANGERS : *L'Artiste* – ASCOLI (Pina.) : *La Sainte Famille* – BAGNÈRES-DE-BIGORRE : *Saint Romuald et ses compagnons* – BERLIN (Mus. Nat.) : *L'ivresse de Noé* – *Portrait présumé d'Alessandro del Borro* – *Allégorie* – CAMBRAI : *Crucifiement* – DRESDE : *Repos pendant la fuite en Égypte* – FORLÌ (Pina.) : *Saint Pierre* – GÊNES : *Dédale et Icare* – MADRID : *Francesco Albani* – *L'Artiste* – *Saint Paul ermite et saint Antoine abbé* – *La fête des Lupercales* – *La naissance de saint Jean Baptiste* – NANCY : *Le pape Alexandre VII porté à la procession du Corpus Domini* – *La Trinité* – NANTES : *Convoi funèbre d'un évêque* – *Saint Romuald et ses disciples* – ORLÉANS : *Résurrection de Lazare* – OTTAWA (Mus. Victoria) : *Portrait du cardinal Angelo Giori* – PÉROUSE (Pina.) : *La Pré-*

sentation – PRATO : *Sainte Marie-Madeleine* – RENNES : *La Muse Euterpe* – ROME (Borghèse) : *Don Horace Giustiniani* – ROME (Doria Pamphily) : *Dédale et Icare* – ROME (Gal. Barberini) : *Caïn et Abel* – *Divine Sagesse* – ROME (San Giuseppe) : *Ange apparaissant à saint Joseph* – ROME (Quirinal) : *Saint André* – ROME (Vatican) : *La Messe de saint Grégoire et Clément VIII* – *Saint Grégoire le Grand* – *Saint Romuald* – SAINT-PÉTERSBOURG (Mus. de l'Ermitage) : *Agar dans le désert* – *Triomphe de la Sagesse* – *Le Repos de Vénus* – STRASBOURG : *Portrait d'un général* – VERSAILLES : *Saint Bernard, abbé de Clairvaux* – VIENNE (Schonborn-Buckheim) : *Cyclopes.*

VENTES PUBLIQUES : PARIS, 1772 : *Jésus-Christ mort entre les bras de la Madeleine,* dess. à la pl. et au bistre : **FRF 128** ; *Une sainte pénitente,* dess. à la sanguine : **FRF 71** – PARIS, 1781 : *L'Adoration des bergers* : **FRF 400** – PARIS, 1785 : *Un portement de croix,* dess. à la pl. et au bistre : **FRF 119** – PARIS, 1793 : *Le portement de croix* : **FRF 3 750** ; *Adam pleurant la mort d'Abel* : **FRF 500** – PARIS, 1859 : *L'Ascension de la Vierge* : **FRF 5 200** – PARIS, 1862 : *Vierge et Enfant* : **FRF 1 480** – PARIS, 1899 : *Portrait d'un prélat* : **FRF 480** – LONDRES, 19 fév. 1910 : *L'Ascension de la Vierge* : **GBP 33** – LONDRES, 4 juil. 1924 : *La Sainte Famille et saint Jean* : **GBP 105** – PARIS, 28 oct. 1927 : *Saint François et saint Bonaventure enfants,* pl. : **FRF 100** – PARIS, 10 oct. 1941 : *Portrait d'homme,* attr. : **FRF 8 500** – LONDRES, 12 avr. 1983 : *Études d'un jeune homme (Maffeo Barberini ?), d'un saint, mains et bras (recto),* craies rouge et blanche ; *Un moine debout (verso),* craies noire et blanche (25,2x33,4) : **GBP 4 500** – ROME, 27 mai 1986 : *Étude de deux têtes d'hommes,* h/t (50x67) : **ITL 7 000 000** – LONDRES, 6 juil. 1992 : *Vierge à l'Enfant avec saint Jérôme,* craie rouge (14,2x16,7) : **GBP 3 960** – LONDRES, 18 avr. 1994 : *Le Christ couronné d'épines,* craie rouge et lav. (13,3x16,3) : **GBP 4 600** – LONDRES, 4 juil. 1994 : *Portrait en buste de Francesco Albani en habit brun,* h/pap./t. (48x37) : **GBP 11 500** – LONDRES, 2 juil. 1996 : *Jeune seigneur debout tenant un chapeau à plumet et Jeune page nègre penché au-dessus d'un parapet et Jeune page en prière (verso)* ; *Prêtre agenouillé (recto),* sanguine et craies blanche ou noire (25,2x33,4) : **GBP 10 925**.

SACCHI Andrea ou Sacco
XVIIᵉ siècle. Italien.
Sculpteur.
Il fut le collaborateur à Pavie à la fin du XVIIᵉ siècle de son frère et Carlo Sacchi. Il était mosaïste.

SACCHI Antonio
Né vers 1650 à Côme. Mort en 1694 à Côme. XVIIᵉ siècle. Italien.
Peintre de fresques.
Il fit ses études à Rome ; il mourut de chagrin dit-on en 1694, pour avoir peint à Côme une coupole disproportionnée.

SACCHI Bartolomeo ou Zohan Bartolomeo di, dit Domenedio
Né en 1456. Mort le 1ᵉʳ juillet 1542. XVᵉ-XVIᵉ siècles. Actif à Mantoue. Italien.
Peintre.
Père de Roberto S. Élève de Mantegna et assistant de Jules Romain.

SACCHI Battista
Mort en 1528. XVIᵉ siècle. Actif à Gênes. Italien.
Peintre.
Frère cadet, élève et assistant de Pier Francesco S.

SACCHI Benedetto
XVIᵉ-XVIIᵉ siècles. Actif à Nettuno (près de Rome). Italien.
Peintre.
Père et premier maître d'Andréa Sacchi. On ne mentionne aucune de ses œuvres.

SACCHI Bernardino ou Sacco
XVIIᵉ siècle. Actif à Pavie à la fin du XVIIᵉ siècle. Italien.
Sculpteur.
Il exécuta avec Giovanni-Battista S. un autel dans la chapelle Saint-Jean-Baptiste à la Chartreuse de Pavie.

SACCHI Biagio
Né à Busseto. Mort en 1878. XIXᵉ siècle. Italien.
Graveur au burin.
Élève et assistant de P. Toschi.

SACCHI Carlo
Né en 1616 ou 1617 à Pavie. Mort en 1706 ou 1709 à Pavie. XVIIᵉ siècle. Italien.

Peintre à l'eau-forte.
Il fut d'abord élève de Rossi à Milan, travailla à Rome et enfin résida à Venise où il paraît avoir formé son style dans l'imitation de Paolo Caliari. On cite particulièrement de lui à l'Osservanza, à Pavie, une peinture (*Saint Jacques ressuscitant un mort*) rappelant la manière de Véronèse.
VENTES PUBLIQUES : LONDRES, 5 déc. 1985 : *L'Adoration des bergers,* eau-forte (51,8x38,7) : **GBP 3 500**.

SACCHI Carlo Battista
XVIIᵉ siècle. Actif à Pavie à la fin du XVIIᵉ siècle. Italien.
Sculpteur et mosaïste.
Frère d'Andrea S. Il travailla dans la Chartreuse de Pavie où il exécuta des autels et des barrières de chœur.

SACCHI Filippo. Voir SACCA

SACCHI Filippo ou Pietro, dit lo Spagnuolo
Mort vers 1750, jeune. XVIIIᵉ siècle. Actif à Crémone. Italien.
Peintre.
Il étudia à Bologne et peignit à Crémone un tableau représentant *S. Egidio, S. Omobono et San Liberio* ; on lui doit aussi une *Gloire de la Vierge.*

SACCHI Gaspare, dit Gaspare da Imola
XVIᵉ siècle. Actif à Imola dans la première partie du XVIᵉ siècle. Italien.
Peintre.
Élève de Francia. On le cite comme ayant exécuté de nombreuses peintures à Ravenne et dans la Romagne. On mentionne spécialement un tableau d'autel signé et daté de 1517 dans la sacristie de Castel S. Pietro, à Imola, et à S. Francesco-in-Tavala, à Bologne, une œuvre datée de 1521. La Galerie Brera, à Milan, conserve de lui *Adoration des Mages et des bergers avec, à droite, le portrait de J. B. Botrigari* (1521). La Pinacothèque de Bologne, *Mariage de la Vierge,* et le Musée Municipal d'Imola, *La Vierge avec quatre saints.*

SACCHI Giovanni Angelo
Né vers 1476. XVIᵉ siècle. Italien.
Peintre.
Frère de Pier Francesco S.

SACCHI Giovanni Antonio. Voir PORDENONE

SACCHI Giovanni Battista ou Sacco
XVIIᵉ siècle. Actif à Pavie à la fin du XVIIᵉ siècle. Italien.
Sculpteur.
Il exécuta avec Bernardino S. un autel dans la chapelle de Saint-Jean-Baptiste à la Chartreuse de Pavie.

SACCHI Giulio
XVIIIᵉ siècle. Actif à Casalmaggiore dans la première moitié du XVIIIᵉ siècle. Italien.
Sculpteur sur bois.
Élève de Bertesi. Il travailla à Crémone et, un certain temps, en Espagne.

SACCHI Giuseppe
XVIIᵉ siècle. Actif à Rome. Italien.
Peintre d'histoire et de portraits.
Fils et élève d'Andréa Sacchi ; il y a, à Varsovie, une *Sibylle,* attribuée à *Giuseppe Sacconi,* qui pourrait être de lui. Il entra comme moine chez les franciscains. Il peignit dans la sacristie de son couvent *Les Saints Apôtres,* œuvre qui rappelle la manière de son père.

SACCHI Giuseppe
XVIIIᵉ siècle. Italien.
Sculpteur sur bois.
Il travailla pour la Badia de Florence en 1780.

SACCHI Luigi
Né à Milan. XIXᵉ siècle. Italien.
Peintre de genre, portraits.
Il exposa à Rome et à Milan. On cite de lui, notamment un *Portrait du roi Humbert Iᵉʳ.*

SACCHI M., dit il Sacchi
Né à Casale. XVIIᵉ siècle. Italien.
Peintre d'histoire et de genre.
On cite de lui à S. Francesco, à Casale, un curieux tableau représentant *La Loterie du Mariage,* et à S. Agostino, une *Vierge et des saints,* contenant de nombreux portraits de membres de la famille de Gonzague.

SACCHI Pier Francesco ou Sacchio ou Sacchius ou Sacco ou Saccus, dit il Pavese ou Pietro ou Pier Francesco di Pavia
Né en 1485 à Pavie. Mort en juillet (?) 1528 à Gênes. XVIᵉ siècle. Italien.

Peintre.

On sait fort peu de choses sur cet artiste au sujet duquel les critiques ne sont pas d'accord. Lamasso en fait un des peintres florissant à Milan sous le règne de Francesco Sforza ; par suite d'une certaine similitude de style, de type de ses personnages, du « fini » des détails de ses tableaux on l'a parfois identifié avec le maître de Maretto. Sa première œuvre datée connue *Saint Jean Baptiste quittant ses parents*, à l'oratoire de Santa Maria, à Gênes, porte le millésime de 1512 ; en 1514, il peignit *La Crucifixion*, du Musée de Berlin et la même année *Les quatre Docteurs de l'Église* (au Musée du Louvre). Au mois de juillet 1520 il fait partie du conseil de la corporation des peintres de Gênes. En 1526, il achève *La Gloire de la Vierge* (à l'église de Santa Maria, à Castello). On cite comme ses chefs-d'œuvre une *Descente de Croix* dans l'église de S. Nazzaro et S. Celso à Multedo, près de Pegli et le tout à fait remarquable *Saint Georges terrassant le dragon*, à la Chiesa dei frate minori, à Levanto, près de Spezia. On mentionne encore à l'église de S. Michele, à Pavie des fresques de décoration *Les Docteurs de l'église et des Prophètes*. À Rome, le Palazzo Corsini conserve *Apothéose de saint Bernard de Sienne*.

MUSÉES : BERLIN : *Christ en Croix et des saints – Saint Martin, saint Jérôme et saint Benoît*, attr. – BORDEAUX : *Adam et Ève* – PARIS (Mus. du Louvre) : *Les quatre Docteurs de l'Église*.

VENTES PUBLIQUES : PARIS, 20 déc. 1962 : *La Sainte Famille* : FRF 9 000 – PARIS, 15 déc. 1980 : *La Mise au Tombeau*, h/bois (200x158) : FRF 45 000.

SACCHI Pietro. Voir **PIETRO Sacchi** ou **de Saco**

SACCHI Roberto di

Né vers 1489. Mort le 4 décembre 1569. xvie siècle. Actif à Mantoue. Italien.
Peintre.
Fils de Bartolomeo S. et assistant de Jules Romain.

SACCHI Scipione. Voir **SACCO**

SACCHI Tommaso. Voir **SACCA**

SACCHI Valerio ou **Sacco**
xviie-xviiie siècles. Actif à Pavie. Italien.
Sculpteur.
Il sculpta des autels dans la Chartreuse de Pavie.

SACCHIENSE-CORTICELLI Giovanni Antonio, chevalier. Voir **PORDENONE**

SACCHIO Pier Francesco. Voir **SACCHI**

SACCHIS Filippo de. Voir **SACCA**

SACCHIS Giovanni Antonio de. Voir **PORDENONE**

SACCHIS Tommaso de. Voir **SACCA**

SACCO. Voir aussi **SACCA** et **SACCHI**

SACCO Andrea. Voir **SACCHI**

SACCO Bernardino. Voir **SACCHI**

SACCO Carlo Orazio
xvie-xviie siècles. Italien.
Peintre de compositions religieuses, dessinateur.
Il fut assistant de Guglielmo Caccia à Moncalvo.
VENTES PUBLIQUES : PARIS, 16 mars 1994 : *Saint Jean Baptiste dans le désert*, encre brune et lav. (18,6x24,2) : FRF 9 200.

SACCO G.
xixe siècle. Français.
Peintre de portraits et miniaturiste.
Il exposa au Salon de Paris en 1833 et 1848 et à Londres de 1852 à 1854, en 1857 et en 1865.

SACCO Gaetano
xviie-xviiie siècles. Actif de 1691 à 1712. Italien.

Sculpteur.
Il travailla pour des églises de Naples, d'Aversa, de Cava dei Tirreni et de Salerne.

SACCO Giovanni Battista. Voir **SACCHI**

SACCO Luca
Né le 22 janvier 1858 à San Remo (Ligurie). Mort le 18 juillet 1912 à Brooklyn. xixe-xxe siècles. Actif aux États-Unis. Italien.
Peintre d'histoire, portraits.

SACCO Pier Francesco. Voir **SACCHI**

SACCO Scipione ou **Sacchi**
Né en 1494 (?) à Cesena. Mort en 1557. xvie siècle. Italien.
Peintre d'histoire.
On croit qu'il fut élève de Raphaël Sanzio, dont il imita le style. On voit de lui dans sa ville natale un *Saint Grégoire* daté de 1545, et à l'église de S. Domenico *La Mort de saint Pierre*.

SACCO Valerio. Voir **SACCHI**

SACCO OYTANA Alessandro Gustavo
Né le 5 novembre 1862 à Montferrato (Piémont). Mort le 3 janvier 1932 à Turin (Piémont). xixe-xxe siècles. Italien.
Peintre de figures, portraits, paysages.
Il fut élève de l'académie des beaux-arts de Turin chez Giacomo Grosso, ainsi que des académies de Milan et Rome.

SACCOCCIA Cola
xve siècle. Actif à Rome, de 1464 à 1494. Italien.
Peintre.
Il peignit des bannières pour le couronnement des papes Paul II et Sixte IV.

SACCOMANNO Santo
Né en 1833 à Gênes (Ligurie). Mort en 1914. xixe-xxe siècles. Italien.
Sculpteur de statues, figures, médailleur.
Il fut élève de l'académie de Gênes chez Varni puis assistant de Giuseppe Gaggini. Il sculpta la statue de Giuseppe Mazzini et de ses disciples des médaillons et des tombeaux, la plupart à Vienne.

SACCONI Carlo
xviie-xviiie siècles. Actif à Florence. Italien.
Peintre.
Fils de Francesco S. et frère de Marco S. Il exécuta des peintures pour l'église de Pescia et des églises de Florence.

SACCONI Francesco
xviie siècle. Florentin, travaillant vers la fin du xviie siècle. Italien.
Peintre de figures.
Père de Carlo et de Marco S. Il exécuta des travaux de peinture dans le palais Riccardi de Florence.

SACCONI Giuseppe
xviiie siècle. Actif à Florence dans la seconde moitié du xviiie siècle. Italien.
Peintre.
Fils de Marco S. Il travailla pour la chartreuse de Calci près de Pise.

SACCONI Marco
Né vers 1690 à Florence. Mort en 1762 à Florence. xviiie siècle. Italien.
Peintre de vues et d'architectures.
Fils de Francesco S. et père de Giuseppe S. Il travailla surtout dans des palais de Gênes.

SACCOROTTI Oscar
Né en 1898 à Rome (Latium). xxe siècle. Italien.
Peintre.
Il étudia à l'académie Ligustica de Gênes, où il vit et travaille.

SACEDA Pedro
xvie siècle. Actif dans la seconde moitié du xvie siècle. Espagnol.
Sculpteur sur bois.
Il travailla en 1578 dans les stalles de la cathédrale de Cuenca.

SACEDO Juan Bautista
xvie siècle. Actif dans la seconde moitié du xvie siècle. Espagnol.
Peintre verrier.
Il travailla, avec Miguel Toran, pour l'église d'Utiel en 1569.

SACERDOTE Anselmo
Mort en 1926 à Turin (Piémont). xxe siècle. Italien.

Peintre de paysages.
VENTES PUBLIQUES : ROME, 14 déc. 1988 : *Sentier forestier* 1913, h/pan. (44,5x35,5) : ITL 900 000.

SACERDOTE Rosy
Née le 7 novembre 1872 à Turin (Piémont). XIXᵉ-XXᵉ siècles. Italienne.
Peintre de paysages, fleurs, décorateur.
Elle fut élève de C. Pollonera.

SACERER Michael ou J. M. F. Voir SACKERER

SACHA Tommaso. Voir SACCA

SACHA GUITRY. Voir GUITRY Sacha

SACHAROFF Alexander I ou Zakharov
Mort en 1738. XVIIIᵉ siècle. Russe.
Peintre d'histoire, portraits.
Il fut envoyé par Pierre le Grand en Hollande et en Italie pour ses études. À rapprocher de Sacharoff Michaïl.

SACHAROFF Alexander II ou Zakharov
XVIIIᵉ siècle. Russe.
Peintre d'histoire, décorations murales.
Il était actif dans la première moitié du XVIIIᵉ siècle. Il travailla de 1720 à 1742 pour les châteaux de Saint-Pétersbourg et des environs.

SACHAROFF Alexander Grigoriévitch ou Zakharov
Né en 1754. Mort après 1800. XVIIIᵉ siècle. Russe.
Peintre de miniatures.
Il fut élève de l'Académie des Beaux-Arts de Saint-Pétersbourg et de P. A. de Machy à Paris.

SACHAROFF Michaïl ou Zakharov
XVIIIᵉ siècle. Russe.
Peintre de figures, décorations murales.
Il était actif dans la première moitié du XVIIIᵉ siècle. Il fut envoyé à Florence par Pierre le Grand pour apprendre la peinture et travailla au service de la Cour de Russie de 1724 à 1732. À rapprocher de Sacharoff Alexander I.

SACHAROFF Olga Nicolaevna ou Sacharova, Zakharova
Née le 29 mai 1889 à Tbilissi (Géorgie). Morte en 1967 ou 1969 à Barcelone (Catalogne). XXᵉ siècle. Active en France, puis en Espagne.
Peintre de scènes de genre, figures, portraits, paysages, animaux, natures mortes, fleurs, peintre à la gouache, aquarelliste, graveur. Populiste.
Elle fut élève de l'École des Beaux-Arts de Tiflis. Elle travailla en France, de 1910 à 1916, puis elle voyagea à Munich, Florence et Rome, avant de s'établir définitivement à Barcelone. Elle fut l'épouse du peintre Otto Lloyd.
Elle exposa aux Salons d'Automne, des Tuileries et des Indépendants, à Paris ; ainsi qu'à Barcelone, Madrid, Londres, Munich, Florence, Rome, Buenos Aires, New York. Elle reçut une médaille d'or à Barcelone, en 1964.
Elle subit à Paris l'influence du Douanier Rousseau, dont elle retint une certaine naïveté. Elle adopta un style anecdotique décrivant la campagne et ses hôtes, elle réalisa également des portraits.
BIBLIOGR. : In : *Cien Años de pintura en España y Portugal, 1830-1930*, Antiqvaria, t. IX, Madrid, 1992.
MUSÉES : BARCELONE (Mus. d'Art Mod.).
VENTES PUBLIQUES : PARIS, 18 nov. 1925 : *Chambre de bonne* : FRF 300 – PARIS, 29 oct. 1926 : *L'Amazone* : FRF 1 100 – PARIS, 24 mars 1930 : *Portrait de famille* : FRF 170 – PARIS, 31 mai 1972 : *Le pique-nique en famille* : FRF 8 000 – MADRID, 1ᵉʳ avr. 1976 : *Paysage à la rivière*, h/t (73x92) : ESP 250 000 – MADRID, 22 mai 1978 : *Fillette aux fleurs*, h/t (66x54) : ESP 360 000 – BARCELONE, 21 juin 1979 : *Paysage*, h/pan. (33x39,5) : ESP 290 000 – BARCELONE, 29 jan. 1981 : *Florero*, h/pan. (91,5x70) : ESP 360 000 – BARCELONE, 26 mai 1983 : *La Cascade*, h/t (144x113) : ESP 320 000 – BARCELONE, 18 déc. 1985 : *La loge*, h/t (73x92) : ESP 775 000 – MADRID, 18 déc. 1986 : *Alameda*, h/pan. (58x82) : ESP 900 000.

SACHAROFF Piotr Sacharovitch ou Zakharovitch ou Sakaroff-Tchétchénets
Né en 1816. Mort en 1852. XIXᵉ siècle. Russe.
Peintre de portraits.
Le Musée Russe à Saint-Pétersbourg possède de lui : *Portrait du général Ermolov* et encore plusieurs ouvrages et la Galerie de Tretiakov à Moscou : *Portrait du médecin F. I. Inozémtsev* ; Por-

trait des enfants de Ermolov ; Portrait d'un inconnu ; Portrait de l'historien J. N. Granovskiĭ ; Portrait de N. A. Postnikov et le portrait de groupe : *La famille Postnikov, le professeur I. P. Matiouchénkov, le Dr S. A. Smirnov, peintre P. Z. Zakharov et le compositeur P. P. Boulakhov* (dessin).
VENTES PUBLIQUES : LONDRES, 14 mai 1980 : *Portrait d'un officier* 1842, h/cart. : GBP 440.

SACHAROFF Semione Loginovitch ou Zakharov
Né en 1821 à Kholm. Mort le 22 août 1847 à Saint-Pétersbourg. XIXᵉ siècle. Russe.
Graveur.
Il fut élève de Pavel P. Outkin à l'Académie des Beaux-Arts de Saint-Pétersbourg.

SACHAROW Konstantin
Né en 1920. XXᵉ siècle. Russe.
Peintre.
VENTES PUBLIQUES : ZURICH, 22 juin 1990 : *Marché commun = kolkhoz*, techn. mixte/bois (56,5x78,5) : CHF 1 100.

SACHAROW-ROSS Igor
Né à Chabarovsk (Sibérie-Orientale). XXᵉ siècle. Depuis 1978 actif en Allemagne. Russe.
Sculpteur, peintre multimédia.
En 1997, le Musée des Beaux-Arts de Tourcoing et le Goethe Institut de Lille ont organisé une présentation d'un ensemble de ses réalisations.
Son propos est ambitieux, il ne s'agit de rien moins que de donner une vision totalisante, plus ou moins symbolisée, du monde et de la place de l'homme dans ce monde. Pour ce faire, Sacharow ne lésine pas sur les moyens. Dans des installations complexes et monumentales, il met en œuvre les moyens que la technologie met à sa disposition.

SACHAULT Étienne
Mort avant 1634. XVIIᵉ siècle. Actif à Dôle. Français.
Peintre et doreur.
Il exécuta des peintures pour l'église du Mont-Roland de Dôle.

SACHE Filippo. Voir SACCA

SACHERI Giuseppe
Né le 8 décembre 1863 à Gênes (Ligurie). Mort en 1950 à Pianfei. XIXᵉ-XXᵉ siècles. Italien.
Peintre de marines.
Il fit ses études à Ravenne chez Moradei et à l'académie royale Albertine à Turin.
MUSÉES : GÊNES (Gal. d'Art Mod.) – LIMA – MILAN (Gal. d'Art Mod.) – ROME (Gal. d'Art Mod.) – TURIN – WEIMAR.
VENTES PUBLIQUES : MILAN, 15 mars 1977 : *Pleine lune* 1900, h/t (101x140) : ITL 950 000 – ROME, 11 déc. 1990 : *Paysans dans un paysage*, h/cart. (22x31) : ITL 4 600 000 – MILAN, 12 mars 1991 : *La mer à Pieve Ligure*, h/cart. (39x46) : ITL 6 500 000 – MILAN, 6 juin 1991 : *Marine*, h/cart. (30,5x40) : ITL 2 800 000 – MILAN, 7 nov. 1991 : *Marine près de Nervi* 1930, h/pan. (23,5x33) : ITL 2 700 000 – ROME, 14 nov. 1991 : *Coup de vent sur la mer*, h/cart. (39x44) : ITL 5 750 000 – MILAN, 3 déc. 1992 : *Marine*, h/cart. (30x22) : ITL 2 200 000 – ROME, 27 avr. 1993 : *Coup de vent sur la mer*, h/cart. (39x44) : ITL 5 630 200 – ROME, 2 juin 1994 : *La mer en hiver*, h/t (70x111) : ITL 16 675 000.

SACHETTI. Voir SACCHETTI

SACHIENSE. Voir PORDENONE, il

SACHIS Giovanni Antonio de. Voir PORDENONE, il

SACHOT Octave
Né à Montigny-Lencoup (Seine-et-Marne). XIXᵉ siècle. Français.
Sculpteur et médailleur.
Élève de Petit. Il exposa au Salon de 1861 à 1878. Chevalier de la Légion d'honneur.
MUSÉES : SENS : *M. Fillemin – Mme de la E. – Mme X – M. Petitgand – M. Henri Mamet – Femme grecque de Mételin – L'artiste – Georges Sachot – M. Ch. Carré – Mme X.*

SACHOWICZ Grzegorz
XIXᵉ siècle. Actif à Varsovie au milieu du XIXᵉ siècle. Polonais.
Miniaturiste et photographe.
Le Musée National de Varsovie conserve de lui *Portrait d'une dame* (miniature).

SACHOWICZ Jacek ou Jecenty
Né en 1813 à Ilza. Mort le 14 février 1875 à Varsovie. XIXᵉ siècle. Polonais.

Peintre.
Il fit ses études à l'Académie de Varsovie chez A. Blank et A. Brodowksi et à l'Académie de Dresde. Il travailla à Kielce et à Varsovie.

SACHS, Mrs. Voir **HOLLAND Ada R.**, Miss

SACHS Adolf
XIXe siècle. Travaillant vers 1840. Autrichien.
Portraitiste.
Il peignit des costumes régionaux.

SACHS Antoinette
Née en 1904 à Paris. XXe siècle. Française.
Peintre de figures, paysages, natures mortes, dessinateur.
Elle exposa régulièrement à Paris, aux Salons des Indépendants, d'Automne et des Tuileries.
Son art robuste et sans concession fut violemment marqué de l'empreinte de Soutine. Elle reçut aussi les conseils d'E.-Othon Friesz. Néanmoins, elle sut se dégager des influences reçues et en déduire son propre langage apte à traduire sa vision lucide des paysages, des natures mortes et surtout des figures où elle excelle.

SACHS Balthasar
XIXe siècle. Actif à Sulzthal au début du XIXe siècle. Allemand.
Sculpteur sur bois et ébéniste.
Il sculpta la chaire, un confessionnal et des autels latéraux dans l'église de Brebersdorf.

SACHS Clara
Née le 6 février 1862. Morte le 1er janvier 1921. XIXe-XXe siècles. Allemande.
Peintre de paysages, natures mortes, fleurs.
Elle fut élève de Herbert Bayer, Carl Schirm, Julius Jacob et Carl von Marr. Elle réalisa des lithographies.
MUSÉES : BRESLAU, nom all. de Wroclaw.

SACHS Gottfried
XVIIIe siècle. Actif à Wittenberg dans la seconde moitié du XVIIIe siècle.
Peintre sur porcelaine.
Il travailla à la manufacture de porcelaine de Meissen en 1772.

SACHS Gottfried
XVIIIe siècle. Actif à Siegmundsburg dans la seconde moitié du XVIIIe siècle. Allemand.
Peintre.
Il travailla à Limbach en 1781.

SACHS Hans
XIVe siècle. Actif à Vienne en 1386. Autrichien.
Peintre.
Il fut peintre à la cour du duc Albert III d'Autriche.

SACHS Heinrich
XVIe siècle. Travaillant à Bâle en 1521. Suisse.
Peintre verrier.

SACHS Heinrich
Né le 18 avril 1831 à Berlin. Mort le 10 octobre 1901 à Königsberg. XIXe siècle. Allemand.
Graveur au burin et à l'eau-forte.
Élève de L. Buchhorn et d'E. Mandel et professeur à l'Académie de Königsberg.

SACHS I. Liborius
XVIIIe siècle. Travaillant en 1760. Allemand.
Peintre.
Il exécuta des fresques et des tableaux d'autel dans plusieurs églises de Bavière.

SACHS Johanna
XIXe siècle. Travaillant à Berlin en 1828. Allemand.
Peintre.

SACHS Konrad
XVe siècle. Actif à Nuremberg de 1418 à 1448. Allemand.
Peintre.

SACHS L.
XIXe siècle. Actif à Mannheim en 1847. Allemand.
Portraitiste.
Élève de Götzenberger et de Jos. Weber.

SACHS Michael Emil
Né en 1836 à Hadamar. Mort le 9 juillet 1893 à Partenkirchen. XIXe siècle. Allemand.

Paysagiste.
Élève de J. W. Schirmer à Karlsruhe et de O. Achenbach à Düsseldorf. De 1860 à 1865, il travailla à Wiesbaden. Il fut le fondateur de l'École de sculpture sur bois de Partenkirchen.

SACHS Richard
Né le 9 janvier 1875 à Plauen. XIXe-XXe siècles. Allemand.
Peintre de genre, paysages.
VENTES PUBLIQUES : NEW YORK, 29 oct. 1992 : Sérénade à la mandoline, h/pan. (26x20,3) : USD 1 540.

SACHSE Emil Eugen ou **Sachsse**
Né le 23 janvier 1828 à Dresde. Mort le 27 novembre 1887 à Plauen près de Dresde. XIXe siècle. Allemand.
Peintre d'histoire et dessinateur.
Élève de l'Académie de Dresde. Il peignit des sujets religieux et dessina des illustrations pour des ouvrages historiques.

SACHSE-SCHUBERT Marta
Née le 26 juillet 1890 à Siebenbrunnen (près de Markneukirchen). XXe siècle. Allemande.
Peintre de figures.
Petite fille du sculpteur Hermann Schubert, elle fut silhouettiste.

SACHSENHEIM Klara. Voir **SOTERIUS von Sachsenheim**

SACHSSE Emil Eugen. Voir **SACHSE**

SACHSSE Walter Max
Né le 24 décembre 1870 à Bautzen. XIXe-XXe siècles. Allemand.
Sculpteur de monuments, médailleur.
Il fut élève de Friedrich Offerman et de August Hudler à Dresde. Il sculpta un monument aux morts dans cette ville.
MUSÉES : DRESDE : Portrait d'E. von Schuchs, médaillon.

SACHTLEVEN. Voir **SAFTLEVEN**

SACHY Henri Émile de
Né à Paris. XIXe siècle. Français.
Paysagiste.
Élève de Colin, Cabanel, Dubufe et Mazerolle. Il débuta au Salon de 1869, avec Environs de Fécamp à marée basse. Le Musée de Digne conserve de lui Soleil couchant dans la forêt de Fontainebleau.

SACILOTTO Luis
Né en 1924. XXe siècle. Brésilien.
Peintre.
Il participa au groupe Ruptura (Rupture) qui rédigea un manifeste et exposa au musée d'Art moderne de São Paulo en 1952. Dans les années soixante, il fut membre de l'Association des Nouvelles Tendances qui défend l'op'art et l'art cinétique et exposa pour la première fois à São Paulo en 1963.
Il évolua de l'art concret avec des œuvres rigoureusement géométriques vers le cinétisme poursuivant un travail sur le mouvement.
BIBLIOGR. : Damian Bayon, Roberto Pontual : La Peinture de l'Amérique latine au XXe s., Mengès, Paris, 1990.

SACIO F. E.
XIXe siècle. Actif dans la première moitié du XIXe siècle. Italien.
Miniaturiste.
Il a peint le portrait en miniature de Ferdinand II, roi des Deux Sicile, en 1836.

SACK Alexander
Né en 1807 à Vienne. Mort le 13 décembre 1885 à Vienne. XIXe siècle. Autrichien.
Peintre de paysages, aquafortiste.
Fils de Franz S. et élève de Gsellhofer et de Wegmayr.
VENTES PUBLIQUES : MONACO, 14-15 déc. 1996 : Vue d'intérieur 1843, aquar. (30,7x26) : FRF 84 240.

SACK Eduard
Né le 6 mars 1857 à Boppard. Mort le 25 février 1913 à Hambourg. XIXe-XXe siècles. Allemand.
Peintre de genre, paysages, décorateur.
Il fut élève de Kaspar Kögler et de Ferdinand Keller ainsi que de l'académie des beaux-arts de Berlin. Il fut historien. Il dessina des caricatures.

SACK Franz
Né en 1765 à Troppau. Mort le 9 juin 1825 à Vienne. XVIIIe-XIXe siècles. Autrichien.
Dessinateur de paysages et aquafortiste amateur.
Père d'Alexander S. et élève de Jos. Mössmer. Il grava environ

77 feuillets d'après nature ou d'après Ruisdael, Brand, Molitor et Waterloo.

SACK Gottlieb
Né en 1791 à Vienne. XIXᵉ siècle. Autrichien.
Sculpteur et lithographe.
Élève de l'Académie de Vienne de 1808 à 1817. Il grava des illustrations pour les *Fables* de La Fontaine.

SACK Ludwig August
Né le 25 octobre 1759 à Görlitz. Mort vers 1797 à Saint-Pétersbourg. XVIIIᵉ siècle. Allemand.
Peintre d'histoire et portraitiste.
Il fit ses études chez Schenau à Dresde.

SACK Wolfgang
Né en 1748 à Vienne. Mort le 22 août 1815 à Vienne. XVIIIᵉ-XIXᵉ siècles. Autrichien.
Sculpteur.
Il fut sculpteur de la cour de Vienne.

SACK Wolfgang
XIXᵉ siècle. Actif à Vienne vers 1838. Autrichien.
Peintre.

SACKER Amy M.
Née le 17 juillet 1876 à Boston. XXᵉ siècle. Américaine.
Peintre, illustrateur, graveur.
Élève de Joseph Rodefer de Camp et de Joseph Lindon Smith, elle étudia également à Rome. Elle fut membre de la Fédération américaine des arts.

SACKERER Michael ou J. M. F. ou Sacerer
XVIIᵉ siècle. Travaillant en 1614. Allemand.
Graveur au burin.
Il grava d'après J. M. Kager, *Mort d'Abel* et *Le Christ et la femme adultère*.

SACKH A.
XVIIᵉ siècle. Actif à Kremnitz au début du XVIIᵉ siècle. Hongrois.
Médailleur.
On cite de lui une médaille sur l'élection de Mathias II, datée de 1617.

SACKH Franciscus
XVIIᵉ siècle. Actif dans la première moitié du XVIIᵉ siècle. Autrichien.
Sculpteur.
Il a sculpté deux fenêtres dans l'abbaye de Klosterneuburg près de Vienne.

SACKH Michael
XVIIᵉ siècle. Actif à Kremnitz de 1601 à 1615. Hongrois.
Médailleur.
Il grava des médailles célébrant le règne de Mathias II.

SACKLARIAN Stephen
Né en 1899 à Varna (Bulgarie), de parents américains. XXᵉ siècle. Américain.
Peintre, sculpteur.
Né en Bulgarie, il émigra à l'âge de dix ans aux États-Unis, où il fut boxeur professionnel, ingénieur électricien, diplômé en finance de l'université de Pennsylvanie. Parallèlement il étudia au Philadelphia College of Art, à l'académie des beaux-arts de Pennsylvanie et travailla la peinture avec Paul Manship, la sculpture avec Francis Speight, Daniel Garber, Franklin Watkins.
Il a exposé aux États-Unis, notamment au Moravian College of Bethlehem (Pennsylvanie), County Museum of Art de Greenville, à l'Everson Museum of Art de Syracuse.
De 1940 à 1950, il peignit dans un style réaliste, puis de 1950 à 1960 réalisa des sculptures en bois plus expressives. En 1968, il évolua adoptant l'acrylique. On cite à la fin de sa vie des peintures révélant ses origines arméniennes disant l'espoir et le déchirement d'un peuple.
Musées : Boston (Inst. of Contemp. Art) – Colombia (Mus. of Art) – Denver (Mus. of Art) – Greenville (County Mus. of Art) – Jackson (Mus. of Art) – Long Beach (Mus. of Art) – Mexico (Mus. de Arte Mod.) – Minneapolis (Inst. of Art) – Montgomery (Mus. of Fine Art) – Norfolk (Mus. of Art) – Pasadena (Mus. of Art) – Philadelphie (Mus. of Art) – Richmond (Mus. of Fine Art) – Saint Paul (Mus. of Art) – Salt Lake City (Utah Mus. of Fine Art) – Sofia (Nat. Gal.) – Syracuse (Everson Mus. of Art) – Varna (Bulgarie) – Washington D. C. (Smithonian Inst.).

Ventes Publiques : New York, 18 déc. 1985 : *Nocturnal gray*, h/t (185,5x136) : **USD 20 000** – New York, 13 nov. 1986 : *Sans titre*, h/t (78,1x62,9) : **USD 16 000** – New York, 6 mai 1987 : *Reality of Unreality-Genesis*, acryl./t. (188x134,6) : **USD 48 000** – New York, 7 mai 1991 : *Réalité de l'irréalité XVI 1975*, acryl./t. (101,6x129,4) : **USD 605**.

SACKSICK Gilles
Né en 1942 à Paris. XXᵉ siècle. Français.
Peintre, graveur.
Il a participé en 1992 à l'exposition *De Bonnard à Baselitz – Dix ans d'enrichissements du cabinet des estampes 1978-1988* à la Bibliothèque nationale de Paris.
Musées : Paris (BN) : *Pommes et hachoir* 1979, eau-forte.

SACO Amalia
XIXᵉ siècle. Travaillant de 1820 à 1838. Espagnol.
Miniaturiste.

SACONHAC Auguste de
Né en 1844. Mort le 28 décembre 1907 à Labordes près de Toulouse (Haute-Garonne). XIXᵉ siècle. Français.
Peintre amateur.

SACQUESPER Adrien
Né le 17 juillet 1629 à Caudebec-en-Caux (Seine-Maritime). Mort après 1688. XVIIᵉ siècle. Français.
Peintre d'histoire et poète.
Élève de François Garnier à Paris ; influencé par Lesueur et Poussin. Le Musée de Rouen conserve de lui : *Martyre de saint Adrien, saint Bruno en oraison, Moines au mont Saint-Bernard*, et *Descente de croix*.

SACRÉ Émile
Né le 1ᵉʳ janvier 1844 à Saint-Gilles-les-Bruxelles. Mort le 22 ou 23 novembre 1882 à Ixelles. XIXᵉ siècle. Belge.
Peintre de genre, portraits.
Il fut élève d'Alfred Cluysenaar à Bruxelles.

Musées : Bruxelles (Mus. des Beaux-Arts) : *La Femme à l'éventail – Le Portrait de l'artiste – Le Père de l'artiste – La Mère de l'artiste* – Liège : *La Modiste*.
Ventes Publiques : Paris, 26 mars 1904 : *La Femme à l'éventail* : **FRF 360** – Amsterdam, 14-15 avr. 1992 : *La Femme à l'éventail*, h/pan. (55,5x37,5) : **NLG 4 830**.

SACRE Jacques
Né en 1870 à Liège. Mort en 1941. XIXᵉ-XXᵉ siècles. Belge.
Peintre de figures, portraits.
Il fut professeur à l'académie des beaux-arts de Liège. Il exposa au Cercle des beaux-arts de 1894 à 1920.
Bibliogr. : In : *Dict. biogr. ill. des artistes en Belgique depuis 1830*, Arto, Bruxelles, 1987.
Musées : Liège (Mus. de l'Art wallon) : *Le Vieux*.

SACRE Joseph
Né à Gand. XIXᵉ siècle. Belge.
Peintre de genre et d'intérieurs.
Cet artiste commença à produire ses œuvres en public dès 1829. Il vint à Paris en 1837. Le Musée de Douai conserve de lui *Le retour du marché*.
Ventes Publiques : Londres, 20 juin 1984 : *Intérieur de cuisine* 1844, h/t (53,5x63,5) : **GBP 3 500**.

SACRE Marie Clara, Mme
Née à Paris. XIXᵉ siècle. Française.
Peintre de portraits.
Elle débuta au Salon de 1875.

SACRE Marie José
Née en 1948 à Battice. XXᵉ siècle. Belge.
Peintre de compositions animées, paysages, peintre à la gouache, pastelliste, dessinateur, illustrateur, sculpteur.
Elle a représenté dans ses paysages les Ardennes.
Bibliogr. : In : *Dict. biogr. ill. des artistes en Belgique depuis 1830*, Arto, Bruxelles, 1987.

SACX Thomas ou Schackt
Né à La Haye. XVIIᵉ siècle. Hollandais.
Sculpteur.
Élève de Rombout Verhulst. Membre de la Gilde en 1668.

SADA Angelo
XXe siècle. Italien.
Peintre de paysages, marines.
Autodidacte, il commence à peindre en 1958. Initialement peintre de marines et paysagiste, il imagine ensuite ses *Plates-Bandes* caractéristiques. L'idée lui en vient au cours d'une partie de golf et de retour chez lui voulant retrouver le gazon, il en dessine des fragments qu'il parsème de fleurs. Nullement « exacts » scientifiquement parlant ses parterres traduisent une certaine poésie de la nature.

SADAFUSA, surnoms : **Ôsawa** et **Utagawa**, noms de pinceau : **Gokitei, Gofûtei, Gohyôtei, Tôchôrô** et **Shinsai**
XIXe siècle. Actif vers 1830-1840. Japonais.
Maître de l'estampe.
Artiste d'Edo (actuelle Tokyo) à l'origine, il s'installe par la suite à Osaka et se spécialise dans les estampes sur le monde du théâtre. D'après une estampe datée de mars 1830, il serait l'élève de Shigeharu.

SADAHARU, surnom : **Hasegawa**, noms de pinceau : **Goryûtei** et **Goshôtei**
XIXe siècle. Actif à la fin des années 1830 à Osaka. Japonais.
Maître de l'estampe.

SADAHIRO I, de son vrai nom : **Kyômaruya Seijirô**, surnoms : **Nanakawa, Utagawa, Mitani**, noms de pinceau : **Ukiyo, Gochôtei, Gorakutei, Gosôtei** et **Gokitei**
XIXe siècle. Japonais.
Maître de l'estampe.
Il est possible qu'il s'agisse du même artiste que Hirosada. Selon les époques ses cachets portent des noms différents : Tamikuni (1830), Hiro (1834) et Sada (1836). Il était actif dans la région d'Osaka vers 1830-1851.

SADAHIRO II, de son vrai nom : **Matasaburô**, premier nom : **Hirokane**, surnom : **Mitani**, nom de pinceau : **Shôkôtei**
Né en 1840, originaire d'Osaka. Mort en 1910. XIXe-XXe siècles. Actif de 1864 à 1876. Japonais.
Maître de l'estampe.
Après avoir étudié le style pictural de l'école Maruyama, il prend le nom de Sadahiro II, à la mort de son maître Hiromasa.

SADAKAGE, de son vrai nom : **Shôgorô**, surnoms : **Kojima, Utagawa**, nom de pinceau : **Gokotei**
XIXe siècle. Japonais.
Peintre de genre, portraits, dessinateur.
Artiste d'Edo (aujourd'hui Tokyo), il travaille à Osaka vers 1820-1830 où il est connu pour ses portraits d'acteurs et ses « surimono » (estampes à tirage limité tenant lieu de cartes de vœux ou de faire-part).
VENTES PUBLIQUES : LONDRES, 9 nov. 1988 : *Gros plan d'un visage de femme déguisée en Daruma avec un fichu rouge sur la tête*, estampe (19,7x17,5) : GBP 1 870 – NEW YORK, 15 juin 1990 : *Deux courtisanes lisant en présence d'une autre fumant une pipe*, estampe ona tate-e, triptyque (37x25,5) : USD 4 950 – NEW YORK, 27 mars 1991 : *L'acteur Danjuro VII dans le rôle de Matsunaga Daizen et Sagawa Kikunojo dans celui de Yukihime*, estampe kakuban surimono, diptyque (20,9x18,1) : USD 2 200.

SADAKATSU
XIXe siècle. Actif dans la région d'Osaka en 1834 mais plus probablement en 1852. Japonais.
Maître de l'estampe.
Les quelques exemples d'estampes de Sadakatsu sont peut-être les œuvres d'artistes différents.

SADAKAZU, noms de pinceau : **Kudaradô, Isshinsai** et **Shinsai**
XIXe siècle. Actif dans la région d'Osaka en 1826. Japonais.
Maître de l'estampe.

SADAMARO. Voir **SADAMARU**

SADAMARU, premier nom : **Sadamaro**, surnom : **Utagawa**
XIXe siècle. Actif dans la région d'Osaka en 1833. Japonais.
Maître de l'estampe.

SADAMASA, de son vrai nom : **Kinsuke**, surnoms : **Hasegawa** et **Utagawa**
XIXe siècle. Actif dans la région d'Osaka vers 1834-1840. Japonais.
Maître de l'estampe.

D'après une estampe datée de mars 1834, il est l'élève de Tôto Kunisada, tandis que d'après une autre œuvre non datée il est celui de Hasegawa (Sadanobu).

SADAMASU. Voir **KUNIMASU**

SADAMASU
XIXe siècle. Actif dans la région d'Osaka en 1849. Japonais.
Maître de l'estampe.
Il serait l'élève de Kunimasu.

SADANOBU. Voir **KANO SADANOBU**

SADANOBU I, premier nom : **Yûchô**, vrais noms : **Naraya Tokubei, Kageaki** vers 1840 et **Senzô** (comme fils adoptif de Tenki en 1843), surnoms : **Hasegawa** et **Konishi** (1843), noms de pinceau : **Nansô, Nansôrô, Sekkaen, Shin'ô, Shinten'ô, Yûen Ryokuitsusai, Kinkadô** (1843) et **Rankô** (comme chanteur de jôruri), cachets : **Fujinomiya** et **Shinten'ô**
Né en 1809. Mort en 1879. XIXe siècle. Actif de 1834 à 1879. Japonais.
Maître de l'estampe.

SADANOBU II, de son vrai nom : **Tokutarô**, premier nom : **Konobu I**, surnom : **Hasagawa**
Né en 1848. Mort en 1886. XIXe siècle. Actif de 1867 à 1880. Japonais.
Maître de l'estampe.
Fils de Sadanobu I et second de cinq générations d'artistes de la famille Hasegawa, qui continuent de travailler à l'heure actuelle.

SADATAKA
Originaire d'Edo, aujourd'hui Tokyo. XIXe siècle. Japonais.
Maître de l'estampe.
Il travailla à Osaka dans les années 1830.

SADATSUGU, nom de pinceau : **Gochôtei**
XIXe siècle. Actif dans la région d'Osaka vers 1835-1839. Japonais.
Maître de l'estampe.
Il serait un élève de Kunisada.

SADAYOSHI, surnom : **Yoshikawa**
XVIIIe siècle. Actif dans la région d'Osaka vers 1760. Japonais.
Maître de l'estampe.

SADAYOSHI, de son vrai nom : **Higoya Sadashichirô**, surnom : **Utagawa**, noms de pinceau : **Baisôen, Gofûtei, Gohyôtei, Kaishuntei, Kokuhyôtei** et **Baisôen Kinkin**
XIXe siècle. Actif dans la région d'Osaka de 837 à 1853. Japonais.
Maître de l'estampe.

SADAYOSHI, surnom : **Utagawa**
XIXe siècle. Actif dans la région d'Osaka vers 1850. Japonais.
Maître de l'estampe.

SADAYUKI
XIXe siècle. Actif dans la région d'Osaka vers 1839-1840. Japonais.
Maître de l'estampe.
Il serait l'élève de Sadamasu.

SADD Henry S.
Né au début du XIXe siècle en Angleterre. XIXe siècle. Américain.
Graveur.
Il s'établit à New York en 1840 et séjourna aussi en Australie. Il grava surtout des portraits.

SADDLER John
Né en 1813. Mort le 29 mars 1892 à Wokingham. XIXe siècle. Britannique.
Graveur au burin.
Élève de George Cooke. Il occupa une place distinguée parmi les graveurs anglais. Il reproduisit les œuvres de Turner, Landseer, Rosa Bonheur, Millais, Gustave Doré, H. Dawson. Il fit aussi beaucoup d'illustrations. Saddler finit sa vie par un suicide dans un moment de dépression. Il exposa à partir de 1862.

SADEE E.
XIXe siècle. Français.
Peintre de genre.
Le Musée de Sydney conserve de lui *Moments d'anxiété* (aquarelle).

SADEE Philippe Lodowyck Jacob Frederik
Né le 7 février 1837 à La Haye. Mort le 14 décembre 1904. XIXe siècle. Hollandais.

Peintre de genre, paysages.
Ce fut l'élève de J. E. J. Van den Berg ; il étudia également à l'Académie de sa ville natale. Il voyagea en France et en Italie.

Ph. Sadée —

Musées : AMSTERDAM : *Les Glaneuses de pommes de terre* – AMSTERDAM (Mus. mun.) : *Sur la plage – Sur les dunes – Retour de la vente des poissons* – BAUTZEN : *Sur la plage de Scheveningen* – BRÊME : *Scène de la guerre de Hollande* – DORDRECHT : *Après le départ des bateaux de pêche* – LA HAYE (comm.) : *La Part des pauvres – Gare de la Compagnie Hollandaise à La Haye* – LA HAYE (Mesdag) : *Intérieur* – LEEWARDEN : *Vente de poissons* – SHEFFIELD : *La Fin du jour*, deux tableaux.

Ventes Publiques : LONDRES, 1871 : *La sortie d'église* : **FRF 8 840** – LONDRES, 1884 : *La part des pauvres*, dess. : **FRF 1 942** – LONDRES, 1899 : *L'attente des bateaux de pêche* : **FRF 2 750** – LONDRES, 13 juin 1910 : *Femmes de pêcheurs causant* : **GBP 105** – LONDRES, 17 mars 1922 : *Pêcheurs dans les dunes* : **GBP 63** – LONDRES, 12 mai 1922 : *La vente du poisson* : **GBP 39** – LONDRES, 27 avr. 1923 : *Pêcheurs au Pas-de-Calais* : **GBP 105** – LONDRES, 2 mai 1924 : *On attend le père* : **GBP 157** – LONDRES, 14 nov. 1924 : *Pêcheurs retournant chez eux* : **GBP 173** – LONDRES, 4 mars 1932 : *Attente des bateaux de pêche* : **GBP 86** – LONDRES, 2 fév. 1945 : *Pêcheurs sur la plage* : **GBP 183** ; *Bereaved* : **GBP 131** – LONDRES, 22 avr. 1966 : *Pêcheurs sur la plage* : **GNS 450** – AMSTERDAM, 24 avr. 1968 : *Le retour des pêcheurs* : **NLG 8 900** – LONDRES, 14 juin 1974 : *Pêcheurs bretons sur la plage* : **GNS 550** – LONDRES, 24 nov. 1976 : *Les Ramasseuses de goémon*, h/pan. (23,5x18,5) : **GBP 1 900** – NEW YORK, 28 avr. 1977 : *Le galant entretien* 1867, h/t (63x53) : **USD 3 750** – AMSTERDAM, 24 avr 1979 : *Le marché aux poissons* 1890, h/t (79x129) : **NLG 37 000** – NEW YORK, 28 mai 1981 : *Les Familles de pêcheurs rentrant* 1881, h/t (87,5x131) : **USD 21 000** – LONDRES, 16 mars 1983 : *Le Retour du pêcheur*, h/t (68,5x98,5) : **GBP 5 800** – AMSTERDAM, 3 mai 1988 : *Femmes de pêcheurs rapportant les paniers de poissons*, h/t (73x97) : **NLG 27 600** – STOCKHOLM, 15 nov. 1989 : *Famille de pêcheur travaillant sur la grève*, h. (16x27) : **SEK 41 000** – NEW YORK, 1ᵉʳ mars 1990 : *L'Au-revoir du pêcheur*, h/t (55,8x69,8) : **USD 26 400** – LONDRES, 28 nov. 1990 : *L'Attente du retour des pêcheurs*, h/t (53x75) : **GBP 12 100** – AMSTERDAM, 24 avr. 1991 : *Les adieux au père* 1889, h/t (70x60,5) : **NLG 28 750** – LONDRES, 18 juin 1993 : *L'attente des bateaux* 1881, h/t (70,5x55) : **GBP 10 580** – NEW YORK, 13 oct. 1993 : *Après le départ des bateaux* 1881, h/t (80x129,5) : **USD 19 550** – AMSTERDAM, 21 avr. 1994 : *La moisson* 1877, h/pan. (21,5x32) : **NLG 12 650** – LONDRES, 15 juin 1994 : *Guettant les pêcheurs au loin* 1875, h/t (67x121) : **GBP 43 300** – AMSTERDAM, 8 nov. 1994 : *Familles de pêcheurs sur la grève*, h/t (21x31) : **NLG 40 250** – LONDRES, 17 mars 1995 : *Sur la plage*, h/t (56x70,4) : **GBP 13 800** – AMSTERDAM, 5 nov. 1996 : *Mère et enfant attendant le retour du bateau de pêche*, aquar. (34x48) : **NLG 14 160** – LONDRES, 21 mars 1997 : *Le Raccommodage des filets de pêche*, h/t (54,6x81) : **GBP 26 450** – LONDRES, 13 juin 1997 : *Le Retour de la famille du pêcheur*, h/t (70x101,5) : **GBP 28 750**.

SADELEER Jacques de
Né en 1920 à Haaltert. XXᵉ siècle. Belge.
Peintre de genre, paysages, dessinateur, aquarelliste, pastelliste.
Il fut élève de l'Institut Saint-Luc de Schaerbeek. Il a peint des paysages de Provence, d'Andalousie, des plaines de Belgique.
Bibliogr. : In : *Diction. biogr. illustré des Artistes en Belgique depuis 1830*, Arto, Bruxelles, 1987.

SADELEER Valérius de. Voir **SAEDELEER**

SADELER A.
XVIIIᵉ siècle. Allemand.
Peintre.
Il a peint pour l'église de Lindenfels un *Saint Sébastien* en 1738.

SADELER Aegidius ou **Egidius I**
XVIᵉ-XVIIᵉ siècles. Éc. flamande.
Graveur.
Père d'Aegidius II et frère de Johann I et de Raphaël I, il fut reçu maître dans la gilde d'Anvers en 1580. Il fut également marchand d'estampes.

SADELER Aegidius ou **Egidius** ou **Gillis II**
Né en 1570 à Anvers. Mort en 1629 à Prague. XVIᵉ-XVIIᵉ siècles. Éc. flamande.

Peintre de compositions religieuses, portraits, graveur.
Fils d'Aegidius Sadeler I, il était le neveu et fut l'élève de Jan et de Raphaël Sadeler en 1585. Il entra comme graveur dans la gilde d'Anvers en 1589. Il alla en Allemagne, était en 1593 à Rome, en en 1595 à Munich. Selon certains auteurs, il serait allé à Munich en 1590 puis à Venise, Florence, Bologne et Rome. Appelé à la cour de Prague, il travailla pour l'empereur Rodolphe II, pour l'empereur Mathias et pour Ferdinand II. Il fut l'ami de B. Spranger et reçut le surnom de « Phénix des graveurs ».
Son œuvre est considérable et comporte des pièces d'une grande variété d'exécution. Il a souvent gravé d'après ses propres dessins ; ses portraits sont généralement d'une facture fort intéressante.

Æ Æg.S. A Æ .ÆS. Æ ꝑS

Bibliogr. : Friedrich Wilhelm Heinrich Hollstein : *Dutch and Flemish etchings, engravings and woodcuts circa 1450-1700*, Menno Hertzberger& – Van Gendt, Amsterdam, 1949-1974 – Charles Leblanc : *Manuel de l'amateur d'estampes*, E. Bouillon, Paris, 1856/1890, Amsterdam, 1970.
Musées : COLOGNE (château Roland) : *Le Christ et les pèlerins d'Emmaüs* – VIENNE (Mus. Nat.) : *Saint Sébastien et Le Parnasse.*
Ventes Publiques : PARIS, 15 mars 1983 : *Vue du grand salon du palais Hradchyn à Prague*, h/bois (65,5x65,5) : **FRF 39 000**.

SADELER Franz
Né en 1629 à Munich. XVIIᵉ siècle. Allemand.
Graveur.
Fils de Philipp S.

SADELER Gillis. Voir SADELER Aegidius II

SADELER Jean ou **Johann** ou **Jan** ou **Hans I**, l'Ancien
Né en 1550 à Bruxelles. Mort en août 1600 à Venise. XVIᵉ siècle. Éc. flamande.
Dessinateur, graveur au burin et marchand d'estampes.
Son père était graveur damasquineur et ce fut pour cette profession que Jean fut élevé. Mais très jeune l'artiste s'adonna à l'étude de la figure humaine. Vers vingt ans il commença à graver sur cuivre et en 1572 il fut admis comme maître dans la confrérie de Saint-Luc. On a dit qu'il voyagea en Allemagne et qu'il aurait travaillé à Cologne de 1580 à 1587. Le fait paraît contestable tout au moins quant aux dates car d'après les archives de la confrérie il eut pour élève Gillis Sadeler en 1585. En 1587, on le cite à Francfort et en 1589 à Munich, où le duc Guillaume II de Bavière lui fit une pension de 200 florins d'or. Il alla à Rome en 1593 ou 1595 et enfin à Venise. Durant ce voyage, il exécuta un grand nombre de planches ; son œuvre est considérable.

IS 15ᵘ $j.$ Hf
H Hf.

SADELER Jean ou **Johann** ou **Hans II**, le Jeune
Mort en 1665 à Munich. XVIIᵉ siècle. Éc. flamande.
Graveur.
Fils de Raphaël Sadeler. Il travailla à Venise et en 1652 à Munich.

SADELER Justus ou **Josse**
Né en 1583 à Anvers. Mort en 1620 à Venise ou après 1620 à Leyde. XVIIᵉ siècle. Éc. flamande.
Graveur et marchand.
Fils de Jan Sadeler l'Ancien, il alla avec son père en Italie, était à Venise en 1596 et y mourut en 1620. Selon Gaudellini, il se maria en 1620 à Amsterdam et mourut à Amsterdam en 1629. Selon d'autres, il revint en Hollande en 1620 avec un ambassadeur hollandais, tomba malade à Leyde et y mourut.

SADELER Marcus Christoph
Né en 1614 à Munich. XVIIᵉ siècle. Éc. flamande.
Graveur et éditeur.
Fils de Jan Sadeler l'Ancien. Il dut travailler à Prague. Il résida également à Venise, où la famille Sadeler paraît avoir été solidement établie. Il a publié un certain nombre de planches de Jan Raphaël et Gillis Sadeler, mais les seconds tirages portent seuls son nom, ce qui permettrait de croire qu'il aurait hérité de ces planches. Marcus paraît avoir été surtout commerçant. On lui attribue une série de seize planches d'après *La Passion* de Dürer,

épreuve en contre-partie. On les croit publiées entre 1606 et 1613 ; le second tirage porte seul le nom de Marcus.

SADELER Philipp
XVIIe siècle. Actif à Munich. Éc. flamande.
Graveur.
Fils de Raphaël Sadeler I, il épousa en 1624 à Munich, Régina fille du peintre P. Candid. Il a gravé des sujets religieux, des portraits et des paysages.

SADELER Raphaël I, l'Ancien
Né en 1560 ou 1561 à Anvers. Mort en 1628 ou 1632 à Munich. XVIe-XVIIe siècles. Éc. flamande.
Peintre de compositions religieuses, portraits, graveur.
Frère cadet de Jan Sadeler I. Il était en 1582 dans la Gilde d'Anvers. Il accompagna son père Jan en Allemagne et en Italie. En 1604, il fut appelé de Venise à Munich et reçut du prince Maximilien une pension de 105 florins.
L'œuvre gravé de Raphaël Sadeler l'ancien est très important ; Le Blanc en a catalogué cent vingt-six pièces. Certaines d'entre elles sont d'une exécution remarquable, particulièrement les portraits.

MUSÉES : BRESLAU, nom all. de Wroclaw : *La Visitation*.

SADELER Raphaël II, le Jeune
Né le 20 décembre 1584 à Anvers. Mort en 1632 à Munich. XVIIe siècle. Éc. flamande.
Peintre de compositions religieuses, graveur.
Fils de Raphaël I. Il entra dans la gilde d'Anvers en 1610. Le Bryans le fait travailler à Venise vers 1596. Il y a là évidemment une confusion avec les ouvrages de Raphaël l'ancien. Il nous paraît beaucoup plus probable, étant données les dates que nous possédons, qu'il dut aller d'Anvers rejoindre son père à Munich, où il l'aida dans les planches de *Bavaria Sancta et Pia*, de Rader. On cite de lui une *Sainte Famille*, datée de 1613.

SADELER Tobias
XVIIe siècle.
Graveur.
Fils d'Egidius Sadeler II. Il travailla à Prague et de 1670 à 1675 à Vienne.

SADELER Valérius de. Voir SAEDELER

SADEQUAIN
Né à Amrhoa. XXe siècle. Indien.
Peintre, peintre de décorations murales.
Il accomplit une carrière brillante au Pakistan.
En 1960, il a obtenu le premier prix de l'Exposition nationale du Pakistan. À l'occasion de la Deuxième Biennale de Paris, il obtint une bourse de voyage qui lui permit un séjour prolongé à Paris. À Karachi, il a exécuté de nombreuses peintures murales dans des bâtiments publics.
BIBLIOGR. : Bernard Dorival, sous la direction de... : *Peintres contemp.*, Mazenod, Paris, 1964.

SADKOWSKY Alexander ou Alex
Né en 1934. XXe siècle. Suisse.
Peintre, dessinateur, sculpteur. Tendance fantastique.
En 1956 et 1957, il fait des séjours chez W. Jonas et Ch. Kissling à Zurich, où il vit et travaille. Il étudie ensuite à l'académie des beaux-arts San Fernando à Valence en Espagne. Il exposa en 1957, 1959, 1961, 1968 à Zurich ; en 1967, 1969 à Stuttgart ; en 1970 à Berlin, Londres et Amsterdam.
Sa peinture se rapproche d'un art fantastique. Son domaine est celui des fictions aussi bien esthétiques que métaphysiques.
BIBLIOGR. : Hans-Rudolf Lutz, Fritz Billeter : *Werkkatalog Alex Sadkowsky Graphik 1954-1967*, Hans-Rudolf Lutz, Zurich, 1968 – Hans-Rudolf Lutz : *Werkkatalog Alex Sadkowsky Malerei*, Hans-Rudolf Lutz, Zurich, 1974.
MUSÉES : AARAU (Aargauer Kunsthaus) : *Emanzipation II* 1972, h/t.
VENTES PUBLIQUES : ZURICH, 23 nov. 1977 : *Homme couché éveillé* 1964, h/t (81x115) : CHF 9 500 – ZURICH, 3 nov 1979 : *Le Suisse* 1968, acryl./pap. (50x70) : CHF 1 700 – ZURICH, 9 nov. 1983 : *Titine 1973-1975*, acryl./t. (180x120) : CHF 8 000 – ZURICH, 18 oct.

1990 : *Amants*, h. et détrempe/bristol (49,5x69,5) : CHF 3 000 – ZURICH, 21 juin 1991 : *Contes d'Espagne 1963*, h/t (92x60) : CHF 1 200 – ZURICH, 13 oct. 1993 : *Jeune femme*, acryl./t. (65x54) : CHF 6 000 – ZURICH, 13 oct. 1994 : *Bouquet de fleurs 1962*, h/t (65x54) : CHF 2 400 – ZURICH, 17-18 juin 1996 : *Le danseur enfant*, acryl. et h/pap. (100x69) : CHF 2 800.

SADLER Dendy. Voir SADLER Walter Dendy

SADLER Fernande
Née le 7 juillet 1869 à Toul (Meurthe-et-Moselle). XIXe-XXe siècles. Française.
Peintre, graveur.
Elle exposa à Paris, au Salon des Artistes Français à partir de 1894.

SADLER Jakob ou Johann Jakob. Voir SATTLER

SADLER John
Né vers 1720 à Melling. Mort le 10 décembre 1789 à Liverpool. XVIIIe siècle. Britannique.
Graveur au burin et céramiste.
Il travailla dès 1748 à Liverpool. Le Musée de cette ville et le Musée Britannique ainsi que le Musée Victoria et Albert de Londres conservent des œuvres de cet artiste.

SADLER Joseph. Voir SATTLER Josef Ignaz

SADLER Karoly ou Karl
XIXe siècle. Actif à Budapest dans la première moitié du XIXe siècle. Hongrois.
Graveur au burin.
Il exposa à Vienne de 1838 à 1840 à Budapest en 1844.

SADLER Philipp. Voir SATTLER

SADLER Rupert
Né en 1810. Mort le 5 septembre 1892 à Dublin. XIXe siècle. Irlandais.
Peintre de genre.
Fils de William Sadler II.

SADLER Thomas
Né en 1647 ? Mort en 1685 ? XVIIe siècle. Britannique.
Portraitiste et miniaturiste.
Cet artiste pratiqua son art avec succès à Londres durant les règnes de Charles II, Jacques II et Guillaume III. La National Portrait Gallery conserve de lui *Portrait de John Bunyan*, qui a été gravé à la manière noire.

SADLER Walter Dendy
Né le 12 mai 1854 à Dorking. Mort le 13 novembre 1923 près de Saint-Ives. XIXe-XXe siècles. Britannique.
Peintre de genre.
Il est le fils d'un homme de loi. Il étudia à Londres et à Düsseldorf.
Il exposa à Londres à partir de 1872 à la Royal Academy et à Suffolk Street. Il fut membre de la société of British Artists et du Royal Institute of Painters in Oil Colours.
Il a fréquemment traité de sujets du XVIIIe siècle, introduisant dans ses tableaux des meubles et des accessoires peints avec une exactitude dénotant un connaisseur. Ses œuvres ont été fréquemment reproduites.

MUSÉES : BRADFORD – LIVERPOOL – LONDRES (Tate Gal.) : *Jeudi – Une bonne histoire*.
VENTES PUBLIQUES : LONDRES, 22 avr. 1911 : *Scène d'automne* 1889 : GBP 304 – NEW YORK, 17 jan. 1914 : *Sujet de genre* : USD 750 – LONDRES, 9 déc. 1921 : *Le candidat populaire* : GBP 357 – LONDRES, 22 juin 1923 : *Called to account* : GBP 115 – LONDRES, 18 juin 1926 : *Sa boîte favorite* : GBP 141 – LONDRES, 26 juil. 1929 : *La Reine, Dieu la bénisse* : GBP 241 – LONDRES, 2 déc. 1938 : *Mariage par procuration* : GBP 94 – LONDRES, 5 déc. 1941 : *Thé et scandale* : GBP 220 – LONDRES, 14 avr. 1944 : *L'autocrate devant son déjeuner* : GBP 199 – LONDRES, 7 fév. 1947 : *Mariage par procuration* : GBP 409 – LONDRES, 26 avr. 1968 : *Commis voyageurs trinquant* : GNS 420 – LONDRES, 28 nov. 1972 : *Les joueurs de whist* : GBP 1 350 – LONDRES, 27 juil. 1973 : *Personnages dans un intérieur* : GNS 1 600 – LONDRES, 26 avr. 1974 : *Scène d'auberge* : GNS 1 600 – LONDRES, 25 oct. 1977 : *Chance companions*, h/t (94,5x126) : GBP 2 600 – LONDRES, 16 janv 1979 : *Moines dans un jardin 1886*, h/t (65x51) : GBP 650 – NEW YORK, 28 oct. 1981 : *Les*

Vieux Amis, h/t (85,1x120,6) : **USD 8 000** – New York, 26 oct. 1983 : *Home sweet home*, h/t (132x172,5) : **USD 14 500** – New York, 24 mai 1985 : *For he's a jolly good fellow and so say all of us*, h/t (97,1x127) : **USD 17 000** – New York, 27 fév. 1986 : *The cellar's best*, h/t (86,3x122) : **USD 14 500** – New York, 28 fév. 1990 : *La veuve dans son jardin*, h/t (66,6x86,4) : **USD 11 000** – Londres, 13 fév. 1991 : *Chansons d'après repas*, h/t (99x127) : **GBP 19 800** – Londres, 14 juin 1991 : *Le connaisseur*, h/t (40,8x51) : **GBP 1 980** – Londres, 3 fév. 1993 : *Au bord de la rivière 1883*, h/t (51x76) : **GBP 3 220** – New York, 27 mai 1993 : *Gentlemen chantant en chœur à leur club*, h/t (96,5x127) : **USD 25 300** – Ludlow (Shropshire), 29 sep. 1994 : *Bientôt terminé*, h/t (95x125,5) : **GBP 24 150** – Londres, 29 mars 1996 : *Conversation d'après dîner*, h/t (86,3x122) : **GBP 31 050** – Londres, 5 juin 1996 : *Tentation*, h/t (62,5x81) : **GBP 4 140** – New York, 26 fév. 1997 : *Le Bonnet de nuit*, h/t (55,8x40,6) : **USD 2 530** – Londres, 6 juin 1997 : *Une réunion de créanciers*, h/t (98x128) : **GBP 27 600**.

SADLER William I
Né en Angleterre. Mort vers 1788. XVIIIe siècle. Irlandais.
Peintre d'histoire, portraits, paysages, graveur, dessinateur.
Il fit ses études à Dublin.
Musées : Dublin : *Portrait de l'acteur John Kemble*, dessin à la craie.
Ventes Publiques : Londres, 15 juil. 1988 : *Paysage avec des pêcheurs à la ligne près d'un torrent*, h/pan. (22,3x33) : **GBP 1 980** – Londres, 16 mai 1990 : *Vue de Dublin avec le mémorial à Wellington, la cathédrale St Patrick et l'hôpital royal Kilmainham*, h/t (28x42) : **GBP 3 520** – Belfast, 30 mai 1990 : *La Bataille de la Boyne avec Stackallan House à distance*, h/pan. (57,1x87,9) : **GBP 7 700** – Londres, 31 oct. 1990 : *La Pêche dans la Dargle dans le comté de Wicklow*, h/pan. (21x33,5) : **GBP 990** – Londres, 3 fév. 1993 : *Vue de Dublin depuis le parc Phœnix avec le mémorial à Xallington*, h/t (56x85) : **GBP 747** – Londres, 11 oct. 1995 : *Vue des monts Killarney*, h/pan. (27,5x43) : **GBP 690** – Londres, 16 mai 1996 : *Cavaliers dans un paysage fluvial avec une vue de l'église de Clonleigh à Lifford dans le comté de Donegal*, h/pan. (43x61) : **GBP 1 495**.

SADLER William II
Né vers 1782. Mort le 19 décembre 1839 à Ranelagh. XIXe siècle. Irlandais.
Peintre d'histoire, scènes de genre, paysages.
Il travailla à Dublin.
Ventes Publiques : Londres, 26 mars 1976 : *The Eagle's Nest, Killarney*, h/pan. (40,5x54,5) : **GBP 550** – Londres, 17 mars 1978 : *Vue de Dun Laoghaire, Dublin*, h/pan. (57x89) : **GBP 3 000** – Londres, 23 nov 1979 : *La baie de Dublin*, h/pan. (36,2x56,4) : **GBP 4 200** – Londres, 26 juin 1981 : *Canotage à l'embouchure de la Liffey, Dublin*, h/pan. (42x59,7) : **GBP 4 800** – Londres, 15 juil. 1983 : *The Powerscourt waterfall ; Shipping at the Pigeon House ; The Two Sugar Loaves and thatched cottage ; The Salmon Leap at Leixlip ; A ruined church with the Sugar Loaf ; A wooded river landscape near Dublin*, h/pan., suite de six (21x33) : **GBP 6 500** – Londres, 13 mars 1985 : *A view of Dublin park from Magazine For Hill...*, h/t (44,5x58,5) : **GBP 4 800** – Dublin, 24 oct. 1988 : *La Foire de Donnybrook*, h/pan. (54,7x90,8) : **IEP 27 500** – Belfast, 24 nov. 1988 : *Soldats se divertissant dans une clairière*, h/pan. (21,2x31,2) : **GBP 418** – Dublin, 12 déc. 1990 : *Vue des environs de Bray sur la rivière Dergle avec la sucrerie à l'arrière-plan*, h/pan. (36,8x50,2) : **IEP 4 200** – Londres, 8 avr. 1992 : *Le Duc de Wellington à la bataille de Waterloo*, h/pan. (33x57) : **GBP 2 640** – Dublin, 26 mai 1993 : *Sackville Street depuis le pont Carlisle 1813*, h/t (62,8x77,5) : **IEP 11 550** – Londres, 2 juin 1995 : *Paysage d'un torrent avec des pêcheurs*, h/pan. (23,5x34,5) : **GBP 4 025**.

SADLER William III
Né en 1808. XIXe siècle. Irlandais.
Peintre de paysages.
Fils de William Sadler II.

SADLEY Wojciech
Né le 3 avril 1932 à Lublin. XXe siècle. Polonais.
Peintre de cartons de tapisseries.
Il participe à des expositions collectives : 1962, 1965, 1967, 1969, 1971, 1973 Première Foire internationale d'art textile contemporain au musée de Lausanne ; 1964 musée de Mannheim ; 1965 Biennale de São Paulo ; 1967 Konsthalle de Lund ; 1968 Museum of Modern Art de New York ; 1969 musée d'Art moderne de Mexico, Stedelijk Museum d'Amsterdam, Royal Academy of Arts de Londres ; 1970 Maison de la culture de Grenoble et

National Museum de Stockholm. Il montre ses œuvres dans des expositions personnelles : 1963 Lausanne ; 1967 Varsovie ; 1968 Torun ; 1969 Cracovie ; 1973 Zurich et Ulm ; 1974 New York et Oklahoma City ; 1975 Hartford et galerie d'Art contemporain de Bialystck (Pologne).
Il réalise des tapisseries, échappant au cadre traditionnel de cette technique. Ses œuvres évoquent des sculptures molles, elles viennent se répandre sur le sol selon les lois de la gravité et du hasard. D'une grande liberté de composition, elles font référence à l'homme par leurs titres figuratifs : *Man* – *Suzy* – *He-on*.
Musées : Lodz (Mus. of Textile Industry's History) – Mexico (Mus. d'Art Mod.) – Osaka (Nat. Mus. of Mod. Art) – Prague (Nat. Mus.) – Varsovie (Nat. Mus.) – Zurich (Mus. Bellerive).

SADOCHI Giorgio de', appelé aussi **Aleotti**, dit **da Modena**
XVe-XVIe siècles. Italien.
Peintre.
Frère de Maurelio de' Sadochi et peintre à la cour de Ferrare dès 1490.

SADOCHI Maurello de', appelé aussi **Aleotti**, dit **da Modena**
XVe-XVIe siècles. Actif à Modène. Italien.
Peintre.
Frère de Giorgio de' Sadochi et peintre à la cour de Ferrare dès 1490. Il convient de rapprocher ces deux frères de ALEOTTI (Antonio).

SADOLETO Lodovico ou **Sadoletti**
Mort le 20 mars 1533. XVIe siècle. Actif à Modène. Italien.
Peintre d'architectures.

SADOLIN Ebbe Benedikt
Né le 19 février 1900 à Copenhague. XXe siècle. Danois.
Peintre, décorateur.
Il fut élève de P. Rostrup Boyesen. Il épousa le peintre Mana Sadolin.
Musées : Brooklyn – Chemnitz – Copenhague – Leipzig – Stuttgart.

SADOLIN Gunnar Asgeir
Né le 5 février 1874 à Valløby. XIXe-XXe siècles. Danois.
Peintre.
Il fut élève de P. H. Kristian Zahrtmann. Il vécut et travailla à Dragör près de Copenhague.

SADOLIN Mana, née **Van Hausen**
Née le 27 janvier 1898 à Oslo. XXe siècle. Danoise.
Peintre.
Elle fut l'épouse du peintre Ebbe Sadolin.

SADOT
XVIIIe siècle. Actif à Paris dans la seconde moitié du XVIIIe siècle. Français.
Sculpteur sur bois.
Il sculpta en 1777, avec Duvet, le buffet d'orgues de l'église Saint-Sulpice à Paris.

SADOUK Abdallah
Né en 1950 à Casablanca. XXe siècle. Actif en France. Marocain.
Peintre, graveur.
Il étudia à Paris la décoration dans la section sculpture à l'école des arts décoratifs, le dessin à l'école des beaux-arts.
Il participe à des expositions collectives : 1974 école des beaux-arts et Institut de France à Paris ; 1982 galeries nationales du Grand Palais à Paris ; 1985 Salon de la ville de Saint-Ouen, Foire internationale de Rennes. Il montre ses œuvres dans des expositions personnelles à Paris.

SADOUX Eugène
Né en 1841 à Angoulême (Charente). Mort en novembre 1906 à Tunis. XIXe siècle. Français.
Peintre, lithographe et graveur à l'eau-forte.
Élève d'E. May. On lui doit un nombre important de planches d'architecture pittoresque, *L'Hôtel de Ville de Paris* (1884), *Le Château de Chantilly* (1887), *L'Étang des Carpes à Fontainebleau*, etc. Il convient de citer surtout sa collaboration aux planches de la *Renaissance en France*, de Palustre, trois volumes (1879 à 1885).

SADOVNIKOV Konstantin Féodor Pétrovitch ou **Saadovnikoff, Ssadovnikoff**
Né le 25 décembre 1824. Mort en 1875. XIXe siècle. Russe.

Peintre d'histoire, portraits.
Il fut élève de l'académie des beaux-arts de Saint-Pétersbourg.

SADOVNIKOV Vasilii Semenovich
Né en 1800. Mort en 1879. XIXᵉ siècle. Russe.
Peintre de paysages animés, paysages urbains, architectures, paysages d'eau, peintre à la gouache, aquarelliste.
VENTES PUBLIQUES : LONDRES, 6 oct. 1988 : *Vue du pont Saint-Nicholas traversant la Neva à Saint-Pétersbourg* 1852, aquar. et encre/pap. (25x37) : **GBP 2 200** – NEW YORK, 12 jan. 1994 : *La maison de Pavlino avec du canotage sur la rivière au premier plan*, aquar./craie noire (26,2x39) : **USD 2 990** – LONDRES, 14 déc. 1995 : *Vue du Palais d'Hiver à Saint-Pétersbourg*, gche et cr. (15x22,5) : **GBP 3 220.**

SADR Behdjate
Née en 1924 à Téhéran. XXᵉ siècle. Iranienne.
Peintre, peintre de collages. Abstrait-lyrique.
Elle fut élève de la faculté des beaux-arts de Téhéran, en 1956 de l'école des beaux-arts de Rome, en 1957 de celle de Naples, puis étudia de 1967 à 1968 les méthodes de l'enseignement de la peinture avec Singier à l'école des beaux-arts de Paris. Elle enseigne à l'université d'art de Téhéran.
Elle participe à des expositions collectives : 1956, 1962 Biennale de Venise ; 1961 New Dehli ; 1962 School of Art de Mineapolis ; 1963 Biennale de São Paulo, Salon Comparaisons à Paris ; 1973 Palais des Beaux-Arts de Bruxelles, Salon d'Automne de Paris ; 1977 musée d'Art moderne et centre culturel irano-américain de Téhéran ; 1986 Salon de Montrouge ; 1989 UNESCO à Paris. Elle montre ses œuvres dans des expositions personnelles : 1957, 1958 Rome ; 1967, 1991 Téhéran ; 1975 cité internationale des arts à Paris ; 1984, 1986, 1990 à Paris. Elle a reçu le prix de peinture de la IIIᵉ Biennale de Téhéran en 1962.
Influencée par Soulages, elle est l'un des représentants de la peinture informelle. Elle réalise de grandes compositions lyriques, calligraphiques, faites de contractions et d'éclatements de couleurs. Depuis 1980, elle réalise des collages d'après des photographies couleurs de paysages ou de détails de paysages, qu'elle « encadre » de peinture, comme d'épais traits noirs parallèles.
BIBLIOGR. : Michel Ragon : *L'Art abstrait*, vol. IV, Maeght, Paris, 1974 – Michel Tapié : Catalogue de l'exposition *Behdjate Sadr*, Galerie Cyrus, Paris, 1975.
MUSÉES : MINNEAPOLIS – PARIS (FNAC) – TÉHÉRAN (Mus. d'Art Mod.).

SA DULA ou Sa Tou-La ou Sa Tu-La, surnom : Tianxi, nom de pinceau : Zhizhai
Originaire de Yenmen, province du Shanxi. XIVᵉ siècle. Actif vers 1315-1340. Chinois.
Peintre.
Né d'une famille mongole, pendant la dynastie Yuan, il est connu aussi comme calligraphe et poète. Il a le rang de *jinshi* (lettré présenté) et occupe un poste de juge provincial. Le National Palace Museum de Taipei conserve deux de ses œuvres : *Deux oiseaux sur un prunier*, datée 1315 et accompagnée d'un poème du peintre, et *La falaise Yen Guang surplombant la rivière*, datée 1339.

SADUN Piero
Né en 1919 à Sienne (Toscane). Mort en 1974 à Rome (Latium). XXᵉ siècle. Italien.
Peintre.
Après des études classiques, il se consacra à la peinture. Depuis 1957, il enseigne à l'Institut d'art de Rome, où il vit et travaille.
Depuis sa première exposition en 1945, il participe à de nombreuses manifestations collectives, parmi lesquelles : 1948 Quadriennale de Rome ; 1950, 1960 Biennale de Venise... Il a remporté en 1959 le prix de l'AGIP au prix Marche à Ancône. En 1954, il a remporté le concours de nomination à la chaire d'Arts Graphiques de l'institut d'art d'Urbin.
Son évolution alla de l'expressionnisme au néocubisme, puis à partir de 1955 à une sorte d'intimisme, alliant quelque chose de la plastique néoplasticiste de Mondrian, au sens discret de la traduction des plans de l'espace par les valeurs colorées d'un Morandi.
BIBLIOGR. : Bernard Dorival, sous la direction de... : *Peintres contemp.*, Mazenod, Paris, 1964.
MUSÉES : LONDRES – ROME.

VENTES PUBLIQUES : ROME, 18 mai 1976 : *Composition* 1957, h/t (80x60) : **ITL 360 000** – ROME, 24 mai 1979 : *Sans titre* 1958, h/t (98x197) : **ITL 800 000** – ROME, 11 juin 1981 : *Cat. IV, nᵒ 14* 1972, h/t (115x105) : **ITL 5 000 000** – ROME, 22 mai 1984 : *Sans titre* 1963, h/t (74x92) : **ITL 3 000 000** – MILAN, 20 mars 1989 : *Sans titre* 1973, h/t (105x95) : **ITL 2 800 000** – ROME, 28 nov. 1989 : *Hypothèse nᵒ 7* 1961, h/t (88x80) : **ITL 6 500 000** – BRUXELLES, 13 déc. 1990 : *Composition* 1959, h/t (70x61,5) : **BEF 43 320** – ROME, 3 déc. 1991 : *Sans titre* 1972, h/t (120x110) : **ITL 10 000 000** – ROME, 12 mai 1992 : *Espace plastique* 1959, h/t (117x101,5) : **ITL 4 800 000** – ROME, 14 déc. 1992 : *Composition* 1959, h/t (70x62) : **ITL 1 840 000** – ROME, 30 nov. 1993 : *Nature morte* 1956, h/t (50x60) : **ITL 1 725 000** – ROME, 14 nov. 1995 : *Sans titre* 1969, h/t (80x75,5) : **ITL 8 625 000** – MILAN, 28 mai 1996 : *Sans titre*, collage et h/t (145x165) : **ITL 5 175 000.**

SADURNY Y DEOP Celestino
Né en 1830 à Ripoll (Catalogne). Mort le 20 octobre 1896 à Barcelone (Catalogne). XIXᵉ siècle. Espagnol.
Graveur.
Il fut élève de l'académie des beaux-arts de Barcelone. En 1881, il participa au Salon de la Société Nationale des Beaux-Arts à Madrid avec *Uno de tantos* frontispice de *Don Quichotte de la Manche* de Cervantès.
Il pratiqua la gravure au burin. On cite de lui : *Qué ha sucedido ?*
BIBLIOGR. : In : *Cien Años de pintura en España y Portugal, 1830-1930*, Antiqvaria, t. IX, Madrid, 1992.

SAEBYE Poul
Né le 19 septembre 1889 à Copenhague. XXᵉ siècle. Danois.
Peintre de compositions murales, graveur.
Il fut élève de Joachim Skoogaard. Il exécuta les peintures décoratives à Copenhague.

SAEDELEER Elisabeth de
Née en 1902. Morte en 1972. XXᵉ siècle. Belge.
Peintre de compositions animées, paysages.

ELISABETH de SAEDELEER

VENTES PUBLIQUES : BREDA, 26 avr. 1977 : *Printemps*, h/t (85x95) : **NLG 6 200** – BRUXELLES, 13 juin 1979 : *Paysage d'hiver*, h/t (84x95) : **BEF 90 000** – LOKEREN, 23 mai 1992 : *Paysage avec une ferme*, h/t (40x50) : **BEF 80 000** – LOKEREN, 11 mars 1995 : *La procession* 1930, h/t (85x95) : **BEF 120 000.**

SAEDELER Valerius de ou Saedeleer
Né le 10 août 1867 à Aalst (Brabant). Mort en 1941 ou 1942 à Leupegem. XIXᵉ-XXᵉ siècles. Belge.
Peintre de paysages, dessinateur, peintre de cartons de tapisseries. Symboliste.
Il fut élève des académies des beaux-arts d'Alost et de Gand, puis de Frans Courtens à Bruxelles. Il vécut de 1895 à 1898 à Lissewege, puis s'installa jusqu'en 1908 à Laethem, où il avait séjourné en 1893. Il se réfugia à Londres pendant la Première Guerre mondiale, puis revint en Belgique où il fonda un atelier de tapisserie à Etichove. Il fut membre de l'Académie Royale de Belgique.
Il subit d'abord l'influence de Courbet. Il appartient à l'école dite par A. de Ridder de Laethem du nom d'un village des environs de Gand où de la fin du siècle dernier aux premières années de celui-ci, se groupèrent divers artistes, du sculpteur G. Minne, au peintre C. Permecke ou Albin Van den Abeele qui y était né. L'influence de Georges Minne et de l'école de Laethem au début du XXᵉ siècle ferma en Belgique l'ère de l'impressionnisme qui n'y eut d'ailleurs jamais d'influence déterminante et orienta les peintres de ce début du siècle vers plus de spiritualité et de construction plastique, à partir de leur admiration pour les primitifs flamands, mis en lumière à Bruges, en 1902. De Saedeleer, peintre de paysages, produisit, depuis le Salon de 1878, des toiles inspirées des sévères paysages flamands, et qui rappellent par la minutie du métier et la sûreté des oppositions de plans, quelque chose de la maîtrise de Brueghel paysagiste.

Valerius de Saedeleer

Valerius de Saedeleer (signature)

BIBLIOGR. : In : *Les Muses*, Grange Batelière, t. VI, Paris, 1971.
MUSÉES : ALOST – ANVERS – BRUXELLES – GAND (Mus. des Beaux-Arts) : *Fin d'un jour gris* 1907 – RIGA.
VENTES PUBLIQUES : BRUXELLES, 12 nov. 1937 : *Le moulin de Tieghem* : BEF 3 600 – BRUXELLES, 25 jan. 1947 : *Paysage* : BEF 28 000 – BRUXELLES, 24 mars 1950 : *Le verger sous la neige* : BEF 28 000 – ANVERS, 30-31 mars 1965 : *Hiver* : BEF 270 000 – ANVERS, 14 oct. 1969 : *Paysage d'hiver* : BEF 360 000 – BRUXELLES, 25 oct. 1972 : *Paysage des Flandres* : BEF 200 000 – ANVERS, 22 oct. 1974 : *Etikhove au printemps* : BEF 300 000 – ANVERS, 6 avr. 1976 : *Paysage d'hiver*, aquar. (35x96) : BEF 440 000 – BRUXELLES, 27 oct. 1976 : *Paysage d'hiver près d'Etikhove*, h/t (30x35) : BEF 340 000 – BREDA, 26 avr. 1977 : *Paysage avec moulin*, h/t (50x40) : NLG 30 000 – LOKEREN, 31 mars 1979 : *Paysage*, dess. (69x94) : BEF 40 000 – BRUXELLES, 28 oct. 1981 : *Paysage sous la neige*, h/t (58x68) : BEF 900 000 – BRUXELLES, 24 oct. 1984 : *Paysage d'hiver*, h/t (86,5x96) : BEF 1 800 000 – LOKEREN, 20 avr. 1985 : *Paysage d'Etikhove* vers 1935, h/t (40x50) : BEF 260 000 – ANVERS, 22 avr. 1986 : *La maison du tisserand*, h/t (58x69) : BEF 2 200 000 – LOKEREN, 8 oct. 1988 : *Intérieur de café avec des paysans*, h/t (40,5x55,5) : BEF 450 000 – LONDRES, 19 oct. 1989 : *Paysage d'hiver*, h/t (40,5x50,5) : GBP 26 400 – AMSTERDAM, 13 déc. 1990 : *Paysage d'hiver*, h/t (85,5x95) : NLG 195 500 – LOKEREN, 23 mai 1992 : *Lumière d'été à Leupegem*, h/t (40,5x51) : BEF 850 000 – LOKEREN, 10 oct. 1992 : *Vue de la Heule à Lissewege*, h/t (45x28,7) : BEF 90 000 – LOKEREN, 5 déc. 1992 : *L'hiver dans les Flandres*, h/t (78x80) : BEF 2 250 000 – AMSTERDAM, 27-28 mai 1993 : *L'enclos derrière l'église*, h/t (35,5x41) : NLG 43 700 – LOKEREN, 4 déc. 1993 : *Paysage avec une ferme*, h/t (30x65) : BEF 1 300 000 – LOKEREN, 12 mars 1994 : *Paysage enneigé avec une ferme* 1941, h/t (60x70) : BEF 1 850 000 – LOKEREN, 11 mars 1995 : *L'église de Latem* 1893, h/t (100x77) : BEF 650 000 – LOKEREN, 18 mai 1996 : *Paysage estival* 1892, h/t (41x52) : BEF 185 000 – LOKEREN, 6 déc. 1997 : *Paysage d'été par orage menaçant* vers 1912, h/t (75,5x90) : BEF 1 700 000.

SAEFVENBOM Johan. Voir **SEVENBOM**

SAEGER François de. Voir **SAGGERE**

SAEGHER Rodolphe de
Né en 1871 à Gavere. Mort en 1941 à Gand. XIXᵉ-XXᵉ siècles. Belge.
Peintre de paysages, pastelliste. Postimpressionniste.
Il fut élève de l'Académie des Beaux-Arts de Gand.
BIBLIOGR. : In : *Diction. biogr. illustré des Artistes en Belgique depuis 1830*, Arto, Bruxelles, 1987.
MUSÉES : GAND.
VENTES PUBLIQUES : LOKEREN, 21 mars 1992 : *Été*, past. (25x35) : BEF 44 000 – LOKEREN, 8 mars 1997 : *Avond*, past. (26,5x33,5) : BEF 14 000.

SAEGHER Romain de
Né en 1907 à Saint-Amand-sur-Escaut. Mort en 1986. XXᵉ siècle. Belge.
Peintre de compositions religieuses, paysages, intérieurs, aquarelliste, pastelliste. Expressionniste.
Autodidacte en art. Il a exécuté des chemins de croix dans des églises de Bruges et Saint-Amand.
BIBLIOGR. : In : *Diction. biogr. illustré des Artistes en Belgique depuis 1830*, Arto, Bruxelles, 1987.
VENTES PUBLIQUES : LOKEREN, 19 oct. 1985 : *Pietà* 1966, gche (36x41) : BEF 55 000 – LOKEREN, 22 fév. 1986 : *Pietà* 1972, gche (112x82) : BEF 90 000 – LOKEREN, 28 mai 1988 : *Pietà* 1966, gche (29,5x42) : BEF 30 000 – LOKEREN, 21 mars 1992 : *Le Christ marchant sur les eaux* 1982, gche (49,5x70) : BEF 48 000 – LOKEREN, 23 mai 1992 : *Pont sur une rivière* 1976, aquar. (49x51) : BEF 33 000 – LOKEREN, 15 mai 1993 : *L'Escaut vers Sint-Amands* 1972, gche (43x61) : BEF 30 000 – LOKEREN, 4 déc. 1993 : *Calvaire* 1967, aquar. (50x55) : BEF 28 000 – LOKEREN, 10 déc. 1994 : *Le Christ et les pêcheurs* 1982, gche (50x70) : BEF 33 000.

SAEGHMEULEN Martinus. Voir **SAAGMOLEN**

SAEGMOLEN Martinus. Voir **SAAGMOLEN**

SAEIJS Jakob Ferdinand. Voir **SAEY**

SAEKI Yuzo
Né en 1898 à Osaka. Mort en 1928. XXᵉ siècle. Japonais.
Peintre de paysages.
En 1923, il fut diplômé du département de peinture occidentale de l'université des beaux-arts de Tokyo. Il part alors en France où il travaille quelque temps avec Vlaminck.
Il a exposé à Paris, en 1925 au Salon d'Automne, ainsi qu'à plusieurs reprises au Salon Nika-kai au Japon.
Il réalisa de nombreuses vues de Paris et des paysages.
BIBLIOGR. : In : *Dict. de l'art mod. et contemp.*, Hazan, Paris, 1992.

SAEMANN Johann Christian
Né en 1753 à Königsberg. Mort en 1799. XVIIIᵉ siècle. Allemand.
Paysagiste et dessinateur.
Frère de Johann Gottlieb S. Il peignit et dessina des vues de Königsberg.

SAEMANN Johann Gottlieb
Né en 1761 à Königsberg. Mort en 1807. XVIIIᵉ siècle. Allemand.
Dessinateur.
Frère de Johann Christian S. Il fut professeur de dessin à Königsberg.

SAEMISCH Andreas
Né le 16 octobre 1849 à Karith près de Magdebourg. XIXᵉ siècle. Actif à Ratibor. Allemand.
Peintre de paysages et portraitiste.
Élève des Académies de Berlin et de Düsseldorf chez Biermann et Gussow. Le Musée de Schwerin conserve de lui *Portrait du paysagiste Th. Martens*.

SAEN Egidius ou **Gillis Van** ou **de** ou **Zaen**
XVIIᵉ siècle. Travaillant vers 1600. Hollandais.
Peintre d'histoire et paysagiste.

SAENE Jan M. J. Van
Né le 23 septembre 1947 à Ninove (Flandre-Orientale). XXᵉ siècle. Belge.
Peintre, pastelliste, dessinateur.
Il fit des études de psychologie, de sciences politiques et sociales, puis à l'école d'état des arts plastiques d'Anderlecht.
Il participe à de nombreuses expositions collectives et montre ses œuvres dans des expositions personnelles depuis 1971 régulièrement en Belgique.
Il pratique une peinture de signes, développant une calligraphie abstraite.

SAENE Maurice Van ou **Mauritz**
Né en 1919 à Ninove (Flandre-Orientale). XXᵉ siècle. Belge.
Peintre. Abstrait.
Il suit d'abord les cours de l'Académie Saint Luc de Bruxelles puis vient étudier à Paris à l'école des beaux-arts. En 1947, il travailla à Rome à l'Académie Belgica.
Sa première exposition personnelle eut lieu en 1943 à Ninove, suivie de nombreuses autres tant en Belgique qu'à l'étranger.
Il a peint avec ses élèves la grande fresque du pavillon du Saint-Siège à l'Exposition universelle de 1958 à Bruxelles.
VENTES PUBLIQUES : ANVERS, 19 oct. 1976 : *Montagnes en Espagne*, h/t (80x100) : BEF 55 000 – LOKEREN (Belgique), 14 mai 1977 : *Paysage maritime*, h/t (80x100) : BEF 50 000 – LOKEREN, 17 oct. 1981 : *Paysage*, h/t (100x120) : BEF 65 000 – LOKEREN, 18 oct. 1986 : *Nu couché*, fus. (69x99) : BEF 50 000 – LOKEREN, 12 mars 1994 : *Nu assis*, temp./pap. (94x63) : BEF 40 000.

SAENGER Lucie von, épouse **Miram**
Née le 1ᵉʳ décembre 1902 près de Riga. XXᵉ siècle. Russe.
Peintre de portraits, natures mortes.
Elle fit ses études à Riga et à Munich chez Lossow.

SAENREDAM Jan Pietersz ou **Sanredam** ou **Zaenredam**
Né en 1565 à Zaandam. Mort le 6 avril 1607 à Assendelft. XVIᵉ siècle. Hollandais.
Peintre, graveur, dessinateur.
Père de Pieter Jansz Saenredam, il fut élève de J. de Gheyn et de H. Goltzius. Il fut d'abord vannier.
Il a produit un nombre important de planches d'après ses dessins, d'après ses maîtres et d'après les peintres hollandais de son temps.

VENTES PUBLIQUES : LONDRES, 16 mai 1980 : *La baleine échouée* 1602, grav./cuivre (40,9x59,5) : **GBP 800.**

SAENREDAM Pieter Jansz ou Janszoon ou Zaenredam

Né le 9 juin 1597 à Assendelft. Mort le 16 août 1665 à Haarlem. XVIIᵉ siècle. Hollandais.

Peintre d'architectures, intérieurs d'églises, graveur, dessinateur.

Il était le fils du graveur Jan Pietersz Saenredam, et il était né nain et bossu, ce sur quoi nous reviendrons. Il reçut d'abord les conseils de son père, puis, à la mort de celui-ci, il entra dans l'atelier de gravure de Frans Pieter de Grebber, à Haarlem, où il rencontra, en tant que condisciple, l'architecte et peintre Jacob Van Campen, qui devint ensuite célèbre pour la construction de l'Hôtel de Ville d'Amsterdam, devenu aujourd'hui le Palais Royal. L'amitié de Campen stimula le courage de Saenredam pour toute sa vie.

Dans les Pays-Bas du XVIIᵉ siècle, l'influence des architectes, des mathématiciens, et des autres peintres de tous les pays était largement répandue par les traductions, l'édition et la gravure, et les recueils des maîtres anversois avaient pris une particulière importance. Pourtant, et pour les raisons que l'on essaiera d'analyser, la peinture de Saenredam, tout en s'insérant parfaitement dans son siècle et dans son pays, sut se ménager des caractéristiques autonomes. Son ami Van Campen fit un séjour de six années en Italie, d'où il revint en 1624, et il paraît certain qu'il fit profiter Saenredam des connaissances en perspective que son séjour en Italie et que sa formation d'architecte lui avaient fait acquérir, d'autant qu'il semble que Saenredam ne peignit son premier intérieur d'église, qu'en 1628. Entre-temps, il est devenu membre de la Gilde d'Assendelft, en 1623 ; il en deviendra secrétaire en 1635. Entre 1628 et 1663, il a peint les églises d'Utrecht (ce qui lui vaut parfois l'appellation de « peintre d'Utrecht »), d'Assendelft, de Haarlem, La Haye, Rhenen, Bois-le-Duc, Alkmaar. Il a surtout peint les intérieurs d'églises ; il en a aussi parfois peint l'extérieur ; il peignit aussi quatre tableaux d'après les dessins de vues romaines, rapportées d'Italie par Maerten Van Heemskerck, vers 1632. Il peignit également une vue de l'Hôtel de Ville d'Amsterdam, œuvre de son ami Van Campen. En 1638, il épousa Aefjen Gerrits. Il ne se déplaçait que peu et pour de courts séjours ; toutefois, il resta six mois à Utrecht, dont il peignit, comme déjà signalé, la plupart des églises romanes et gothiques.

On a conservé un assez grand nombre de dessins de lui, environ 140 dessins pour environ 55 peintures, ce qui permet de bien connaître sa démarche. Certains de ces dessins sont des études de plantes, d'autres des vues de villes (autre genre qui se pratiquait beaucoup à l'époque) ; on y remarque son extraordinaire méticulosité. La méticulosité ne suffit évidemment pas à créer, ou expliquer son génie ; elle en fait pourtant partie. Il rapportait ses dessins faits sur nature, à l'atelier, les transposant selon des calculs de proportions et de perspective, s'aidant dans cette modification par des lignes auxiliaires de construction. Ce qui est très caractéristique de son art, est justement le traitement qu'il faisait subir aux proportions, ce que l'on ne remarque pas tout d'abord, puisque le résultat paraît authentique, ayant été soigneusement reconstruit selon les règles perspectives. Cette transformation consistait essentiellement, d'une part à exagérer les proportions en hauteur, par rapport aux proportions en largeur, les piliers s'élevant démesurément et portant les voûtes à des hauteurs vertigineuses, d'autre part à diminuer considérablement la taille des rares personnages hantant ces vaisseaux écrasants, ce qui en accentuait encore plus les dimensions et l'impression de vide et d'angoisse qu'elles communiquent. En gros, on peut résumer sa technique perspective en disant qu'il reconstruisait l'espace intérieur des églises, de façon à augmenter les volumes des formes monumentales tout en créant un effet stéréométrique dans la perspective des objets et des personnages du premier plan, donc tout cela en fonction d'une ligne d'horizon (et d'un point de fuite) très basse, d'une ligne d'horizon qui correspond à celle selon laquelle voit un nain bossu...

Ces calculs perspectifs, on pourrait dire ces truquages perspectifs, sont justement rendus indécelables par l'extrême minutie de la technique picturale, et c'est pourquoi il a été dit précédemment que cette minutie entrait dans la composition de son génie propre. Ajoutons encore à cela qu'un toucher varié, bien que très discrètement, exprime les valeurs tactiles des différentes matières dépeintes : le blanc crayeux de la pierre, argenté ou doré, selon les cas et les heures, dans les rais de lumière ou bien

dans la lumière diffuse qui se répand entre les piliers, avec de subtiles notations d'ivoire jauni, de jaune verdissant ou de rose d'aurore ; et puis bruni dans les ombres, dont les projections ont été évidemment aussi précisément recalculées, de façon non seulement à respecter la vraisemblance, mais même à en restituer la réalité et la profondeur. Tant de travail dissimulé par tant de soin à ce qu'il ne se remarque pas, et voilà pourquoi le cas Saenredam est resté incompréhensible à beaucoup. Une angoisse quasi métaphysique pudiquement dissimulée sous les apparences de la plus grande simplicité, une certaine manipulation de l'apparence des choses, dont l'inquiétude qui pourrait en naître est calmée par l'exceptionnelle qualité de délicatesse de la lumière qui les révèle en les frôlant. Voilà le cas Saenredam, qui est exactement le même que le cas Vermeer, et tout spécialement le Vermeer du « petit pan de mur jaune » de la Vue de Delft, cas que ne pourront jamais comprendre (sauf à les comprendre de travers), ceux dont les yeux ne voient pas plus loin que la surface des choses ; cas qui sont en général loués pour la précision et la véracité de ce qu'ils peignent, alors que leur propos ne vise que l'intériorité et l'illusion.

Si André Chastel a pu parler, au sujet des techniques de reconstruction de la réalité chez Saenredam, d'un « dessin abstrait » (ce qui n'est d'ailleurs pas tout à fait le terme qui convient), c'est déjà mieux que de limiter son jugement au seul premier degré de la précision dans la description de la réalité, mais cela ne saurait suffire à rendre totalement compte, pour autant que ce soit possible, de la spécificité poétique de Saenredam. Après avoir explicité avec suffisamment de précision les secrets des fausses perspectives du nain bossu, il convient absolument de se rendre compte que cette fameuse précision du détail n'a aucune importance en soi, qu'elle n'est qu'un leurre, destiné à faire passer la manipulation des proportions, à l'escamoter ; il convient enfin aussi de faire intervenir alors l'exceptionnelle qualité et la parfaite unité de la lumière (lumière réelle, palpable comme les rais du soleil à travers les persiennes, contraire absolu d'un éclairage) qui contribue à innocenter par ses délicatesses d'ailes d'ange, le vertige que nous communique la prise de conscience de la dimension de l'homme. Pour en revenir aux autres peintres d'intérieurs d'églises, dans l'école hollandaise du XVIIᵉ siècle, nous voyons mieux maintenant que le plus célèbre d'entre eux, Emanuel de Witte, peuplait ses églises de scènes fantaisistes à l'inverse de l'étouffant silence recherché par Saenredam, traitant la peinture d'église comme une peinture de genre, un maniérisme, ce à quoi d'ailleurs un tel thème paraît en effet se prêter. Les frères Berkheyde n'ont traité que fortuitement, dans leur œuvre aux thèmes variés, l'intérieur de l'église Saint-Bavon de Haarlem. De toute façon, on n'y retrouve pas les caractéristiques que l'analyse nous a révélées en infrastructures et en contrepoint des intérieurs d'églises de Saenredam, pas plus que chez Van Vliet, Houckgeest, ou même J. Van Nickele, pourtant élève de Saenredam.

Pour essayer de ne rien omettre, précisons ici que les personnages qui animent quelque peu les églises de Saenredam, rares et minuscules, avec des différences exagérées à dessein de leurs grandeurs relatives, ont été généralement peints de sa propre main, mais aussi, selon une coutume du temps que l'on a quelque peine à comprendre, parfois par A. Van Ostade, ou J. Both. On peut s'étonner aujourd'hui de voir dans les églises, circuler des animaux domestiques, des personnages en train manifestement de se promener, un groupe occupé à jouer aux dés, une mère donner à goûter à ses enfants, qui viennent d'arrêter de jouer. Dans la réalité, pour autant qu'elle importe, puisqu'il semble que la réalité n'ait d'autre rôle ici que de retarder le moment de s'enfoncer dans les espaces sans fin sur lesquels elle s'entrouvre de toutes parts, à cette époque, les anciennes églises catholiques avaient été reprises par les Calvinistes, qui en avaient ôté tous les ornements, en blanchissant à la chaux toutes les surfaces, avec les éventuelles décorations peintes, ne laissant que quelques bancs, un lutrin pour le chef des chœurs, et surtout la chaire pour le prêche ; dans la semaine, le sol était débarrassé des bancs et les temples servaient de lieux de promenade et de discussion, surtout quand le temps était mauvais (et nous sommes en Hollande). Saenredam ne donnait donc qu'un compte-rendu exact de la vie quotidienne des églises de son temps ; il ne faut donc pas attribuer une importance exagérée à ces occupations aujourd'hui insolites des personnages à l'intérieur des églises, sinon que le caractère anodin, futile, de ces occupations renforce encore l'aspect innocent, quotidien, de tout cela, de toutes ces apparences au premier degré, avant que

l'on ne soit happé par la lumière glaciale qui tombe des hauteurs vertigineusement vides. ■ Jacques Busse

P. Saenredam. Pinxil Anno, 637

P. Saenredam fecit ⟨⟩

A 1652 den 25 Maij

BIBLIOGR. : P. T. A. Swillens : *Pieter Jansz Saenredam*, Amsterdam, 1935 – H. P. Bremmer : *P. J. Saenredam*, La Haye, 1938 – J. Leymarie : *La peinture hollandaise*, Genève, 1956 – Philippe Daudy : *Le XVIIe siècle*, in : *Hre Gle de la peint.*, tome XII, Rencontre, Lausanne, 1966 – R. Genaille, in : *Diction. Univers. de l'Art et des Artistes*, Hazan, Paris, 1967 – Catalogue de l'exposition *Saenredam*, Institut Néerlandais, Paris, 1970 – Friedrich Wilhelm Heirich Hollstein : *Dutch and Flemish etchings, engravings and woodcuts circa 1450-1700*, Menno Hertzberger & Van Gendt, Amsterdam, 1949-1974.
MUSÉES : ALKMAAR (Stedelijk Mus.) – AMSTERDAM (Rijksmus.) : *Église Saint-Bavon, à Haarlem* 1926 – *Intérieur de Sainte-Marie d'Utrecht* 1637 et 1641, deux tableaux – *Intérieur de l'église d'Assendelft* 1649 – *L'Ancien Hôtel de Ville d'Amsterdam* 1657 – BANBURY (Upton House, Nat. Trust) – BERLIN (Kaiser Friedrich Mus.) : *Intérieur d'église* – BOSTON (Mus. of Fine Arts) – BRUNSWICK (Herzog Anton-Ulrich Mus.) (Szepmüveszeti Mus.) – *Intérieur de la Nieuwerkerk à Haarlem* – GLASGOW (Art Gal. And Mus.) : *Intérieur d'église* – GRAVENHAGE (Mauritshuis) – HAARLEM (Mus. Frans Hals) : *Vue de l'intérieur de la nouvelle église Sainte-Anne à Haarlem* 1652 – HAMBOURG (Kunsthalle) – KASSEL (Staatl. Gemälde Gal.) : *Intérieur de Sainte-Marie d'Utrecht* – LONDRES (Nat. Gal.) : *Intérieur d'église à Utrecht* – *Intérieur d'église à Haarlem* 1644 – MUNICH (Ancienne Pina.) : *L'église Saint-Jacques d'Utrecht* 1636 – PHILADELPHIE (Mus. of Art) – ROTTERDAM (Mus. Boymans-Van-Beuningen) : *Intérieur de l'église Saint-Pierre à Utrecht* 1644 – *Intérieur de l'église Saint-Laurent à Alkmaar* 1661 – *La Place Sainte-Marie d'Utrecht* 1663 – *Intérieur de l'église Saint-Jean à Utrecht* – TURIN (Gal. Sabanda) – UTRECHT (Centraal Mus.) – VARSOVIE (Muzeum Naradowe) – WASHINGTON D. C. (Nat. Gal.) – WORCESTER (Art. Mus.).
VENTES PUBLIQUES : PARIS, 1804 : *Entrée du prince Maurice dans la ville de Haarlem* : **FRF 1 210** – AMSTERDAM, 1872 : *L'Église Sainte-Marie* : **FRF 2 205** – PARIS, 26 et 27 mars 1924 : *Intérieurs d'églises*, deux dess. : **FRF 620** – LONDRES, 4 fév. 1927 : *Scène devant une église ; Intérieur d'une église*, les deux : **GBP 546** – PARIS, 28 nov. 1934 : *Intérieurs d'églises*, pl. et aquar., deux dess. : **FRF 500** – PARIS, 23 avr. 1937 : *Intérieur d'église*, pl. et lav. : **FRF 2 010** – PARIS, 5 déc. 1951 : *Intérieur de Saint-Bavon* : **FRF 4 200** – LONDRES, 27 mars 1963 : *Intérieur de l'église Saint-Bavon à Haarlem* : **GBP 36 000** – AMSTERDAM, 15 nov. 1976 : *Intérieur de l'église d'Utrecht* 1651, h/pan. (48x36) : **NLG 230 000** – LONDRES, 16 avr. 1980 : *Intérieur de l'église de St.-Cunera à Rhenen*, h/pan. (50x69) : **GBP 52 000** – LONDRES, 18 juin 1982 : *La Parabole des Vierges Folles et des Vierges Sages*, suite de 5 grav./cuivre (26,6x36,7) : **GBP 1 000** – LONDRES, 12 déc. 1984 : *L'Hôtel de Ville de Haarlem*, h/pan. (39,5x49,5) : **GBP 140 000** – LONDRES, 26 juin 1985 : *Sine Cerere et libero friget venus*, grav./cuivre (26,8x20,1) : **GBP 3 200** – AMSTERDAM, 14 nov. 1988 : *Intérieur de l'église St-Bavon à Haarlem* 1635, encre et aquar. (37,5x39,1) : **NLG 2 127 500**.

SAENS Jan ou Hans. Voir **SOENS**

SAENS Juan
XVIIIe siècle. Actif à Mexico dans la seconde moitié du XVIIIe siècle. Mexicain.
Peintre d'églises.
Élève de José de Aguirre y Acuna et de R. Ximono. Un des peintres les plus importants de l'école mexicaine. Il exécuta des peintures dans la cathédrale de Mexico.

SAENZ Maria
XXe siècle. Équatorienne.
Peintre.
Elle a envoyé *Procession*, œuvre d'un caractère national, marqué à l'exposition ouverte à Paris en 1946, au musée d'Art moderne par l'organisation des Nations Unies.

SAENZ DE TEJADA Y LEZAMA Carlos
Né le 22 juin 1897 à Tanger. Mort le 24 février 1958. XXe siècle. Espagnol.

Peintre de compositions murales, dessinateur, illustrateur.
Établi à Oran, où son père fut consul d'Espagne, il étudia la peinture chez Daniel Cortés. Puis il fut élève de Sorolla, de Lopez Mezquita et d'Alvarez de Sotomayor à l'École des Beaux-Arts de Madrid. Il compléta sa formation à Paris. Durant la Guerre Civile espagnole, il fut nommé chef de la Section Graphique de Propagande Étrangère. Il fut professeur de l'École des Beaux-Arts de Madrid, à partir de 1948.
Il prit part à diverses expositions de groupe, dont : 1927 Exposition des Artistes Ibériques, Paris ; 1947 Exposition des Arts Décoratifs, Madrid, où il reçut une première médaille.
Il illustra divers journaux et revues : *La Liberté, L'Illustration, Blanc et Noir, ABC* ; ainsi que des ouvrages littéraires : *Histoire de la Croisade espagnole* de Joaquin Arraras ; *Zogoili* de Larreta ; *Pour Dieu, pour la Patrie et le Roi* et *Poème de la Bête et de l'Ange* de José Maria Peman. Il réalisa des œuvres dynamiques schématiques qui exaltent la Patrie. Il fut également l'auteur de nombreuses décorations murales.
BIBLIOGR. : In : *Cien Años de pintura en España y Portugal, 1830-1930*, Antiqvaria, t. X, Madrid, 1993.

SAENZ HERMUA Eduardo, dit Mecachis
Né en 1859 à Madrid. Mort en 1898 à Madrid. XIXe siècle. Espagnol.
Illustrateur.
Il exécuta des illustrations pour des revues, comme « Madrid comico » et « La Caricatura ».

SAENZ Y SAENZ Pedro
Né en 1867 à Malaga (Andalousie). Mort en 1927. XIXe-XXe siècles. Espagnol.
Peintre de compositions religieuses, sujets allégoriques, scènes de genre, figures, nus, portraits.
Il fut élève de Bernardo Ferrandiz et de l'École des Beaux-Arts de Madrid. Il poursuivit postérieurement sa formation à Rome et à Paris. Il figura à l'Exposition Nationale des Beaux-Arts, obtenant une troisième médaille en 1887, une deuxième médaille en 1897, une autre en 1899, une première médaille en 1901.
Il est surtout un peintre de la femme, dont les attitudes, le plus souvent dévêtues, tendent à suggérer un érotisme modéré dans : *À travers la fenêtre – La gitane – La tombe du poète*. On cite encore de lui : *La Tentation de saint Antoine – Portrait de mon fils – Un papillon.*
BIBLIOGR. : In : *Cien Años de pintura en España y Portugal, 1830-1930*, Antiqvaria, t. IX, Madrid, 1992.
MUSÉES : MADRID (Gal. Mod.) : *Chrysalide – Innocence.*
VENTES PUBLIQUES : NEW YORK, 28 mai 1982 : *À l'Opéra*, h/t (103,5x64,2) : **USD 2 000** – LONDRES, 8 fév. 1984 : *À l'Opéra*, h/t (103x63,5) : **GBP 1 000** – MADRID, 22 oct. 1985 : *Le rêve*, h/t (60x105) : **ESP 300 000**.

SAËS Jakob Ferdinand. Voir **SAEY**

SAETHER Anders Olsen
XVIIIe siècle. Norvégien.
Sculpteur sur bois.
En 1780-1790, il sculpta des retables avec des figures et un *Jugement Dernier* dans les églises de Brottum et de Veldre.

SAETTERDALEN Jakob
Né vers 1740. Mort vers 1820. XVIIIe-XIXe siècles. Norvégien.
Sculpteur sur bois.
Il a sculpté la chaire et la voûte du chœur dans l'église de Lom.

SAETTI Bruno
Né le 21 février 1902 à Bologne (Emilie-Romagne). Mort en 1984. XXe siècle. Italien.
Peintre, aquarelliste, pastelliste, fresquiste.
Il fut élève de l'académie des beaux-arts de Bologne. Il est titulaire de la chaire de peinture de l'académie des beaux-arts de Venise, où il vit et travaille.
Il commença à exposer à partir de 1925. Il participe aux importantes expositions : de 1928 à 1956 et 1962 Biennale de Venise ; de 1931 à 1959 Quadriennale de Rome ; 1953, 1957 Biennale de São Paulo ; 1955 exposition du prix Carnegie à la Pittsburgh International Exhibition. Il a reçu le prix de la Quadriennale de Rome en 1939, le prix de la municipalité de Venise à la XXVIe Biennale de Venise en 1952, le prix Micchetti, Francavilla al Mare en 1956, le prix Fiorino à Florence en 1959.
Figuratif mais anti-naturaliste, il fondait son style sur une construction post-cézannienne et des références aux stylisations byzantines et romaines, tout spécialement dans les importantes fresques murales pour l'université de Padoue.

BIBLIOGR. : Bernard Dorival, sous la direction de... : *Peintres contemp.*, Mazenod, Paris, 1964.
MUSÉES : BOLOGNE – FAENZA – FLORENCE – MADRID – NEW YORK – PLAISANCE – ROME – TRIESTE – TURIN – UDINE – VARSOVIE – VENISE.
VENTES PUBLIQUES : MILAN, 10 déc. 1970 : *Nature morte*, gche et aquar. : **ITL 900 000** – MILAN, 2 déc. 1971 : *Soleil*, temp. : **ITL 1 000 000** – MILAN, 29 oct. 1974 : *Mur peint* : **ITL 3 200 000** – MILAN, 16 mars 1976 : *Paysage 1956*, gche (23,5x34,5) : **ITL 200 000** – ROME, 18 mai 1976 : *Paysage avec soleil 1955*, techn. mixte/t. (55x70) : **ITL 2 000 000** – MILAN, 18 déc 1979 : *Nature morte 1961*, fresque/t. (65x76) : **ITL 4 800 000** – MILAN, 25 nov. 1980 : *Le soleil*, techn. mixte/cart. entoilé (35x48) : **ITL 1 200 000** – MILAN, 16 juin 1981 : *Nature morte 1944*, h/t (33x41) : **ITL 4 500 000** – VENISE, 28 oct. 1983 : *Soleil 1981*, techn. mixte/t. mar./pan. (103x76) : **ITL 6 000 000** – MILAN, 18 déc. 1984 : *Maternité*, pl./cart. mar./t. (50x35) : **ITL 1 200 000** – MILAN, 11 juin 1985 : *Au piano*, pl. (32,5x43) : **ITL 1 100 000** – MILAN, 16 oct. 1986 : *Nature morte aux poissons 1955*, fresques/t. (77x56) : **ITL 13 000 000** – MILAN, 8 juin 1988 : *Paysage au soleil 1978*, techn. mixte (50x70) : **ITL 4 500 000** – MILAN, 20 mars 1989 : *Le cirque 1931*, h/cart. (39,5x30) : **ITL 15 500 000** – ROME, 8 juin 1989 : *Venise*, peint. à l'eau/t. (50x40) : **ITL 15 000 000** – LONDRES, 20 oct. 1989 : *Vierge à l'Enfant avec une colombe 1951*, gche/pap./t. (120x75) : **GBP 7 700** – ROME, 28 nov. 1989 : *Corbeille de fruits 1938*, fresque (35x45,5) : **ITL 19 500 000** – MILAN, 12 juin 1990 : *Fleurs*, h/pan. (50x45) : **ITL 10 500 000** – MILAN, 14 nov. 1991 : *Masques 1934*, h/pan. (44,5x64,5) : **ITL 11 000 000** – MILAN, 19 déc. 1991 : *Soleil 1968*, fresque/t. (24x31) : **ITL 5 000 000** – ROME, 25 mars 1993 : *Maternité*, h/t/pan. (87,5x70) : **ITL 11 500 000** – MILAN, 16 nov. 1993 : *Pastèque 1944*, h/t (33x40,5) : **ITL 8 050 000** – ROME, 19 avr. 1994 : *Maternité*, temp./pap. (32x22) : **ITL 2 530 000** – MILAN, 22 juin 1995 : *Paysage 1968*, temp./pap. (32x48,5) : **ITL 1 380 000** – MILAN, 27 mai 1996 : *Coupe au fruit blanche 1971*, sable et h/t (51x55) : **ITL 16 100 000** – MILAN, 25 nov. 1996 : *Sans titre 1980*, fresque/t. (45x56) : **ITL 8 050 000**.

SAEVENBOM Johan. Voir **SEVENBOM**

SAEY Jacobus ou Jacques ou Jakob Ferdinandus ou Saeys, Saeijs, Saës ou Saiss
Né en 1658 à Anvers (?). Mort en 1725 à Vienne. XVIIᵉ-XVIIIᵉ siècles. Éc. flamande.
Peintre de genre, architectures.
Élève de W. Van Ehrenberg à Anvers en 1672, il fut reçu maître dans cette ville en 1680. Il travailla à Malines en 1684 et épousa en 1694, à Vienne, Maria Van Risman.
Certains auteurs veulent qu'il y ait eu deux peintres du nom de Saey, se fondant sur ce que l'un d'eux, dont on ne mentionne pas le prénom, aurait travaillé dès 1660. Peut-être s'agit-il d'un parent de Jacobus.
MUSÉES : ANVERS : *Église des Jésuites d'Anvers*, peint en collaboration avec Janssens – SIBIU : *Salle à colonnes* – *Fontaine avec pyramide*.
VENTES PUBLIQUES : BRUXELLES, 18 déc. 1938 : *Retour du messager* : **BEF 2 200** – COLOGNE, 14 juin 1976 : *Architecture 1719*, h/t (68,5x85) : **DEM 2 200** – VERSAILLES, 23 mai 1978 : *Personnages sur la terrasse d'un palais*, h/t (77x93) : **FRF 16 000** – LONDRES, 16 avr. 1980 : *Intérieur de palais 1719*, h/t (66,5c84) : **GBP 4 400** – PARIS, 10 mars 1981 : *Péristyle d'un palais animé de personnages en costumes orientaux*, h/t (122x144) : **FRF 39 500** – STOCKHOLM, 10-12 mai 1993 : *Cour d'un palais avec une troupe de musiciens*, h/t (83,2x117,5) : **SEK 37 000** – NEW YORK, 18 mai 1994 : *Colonnade avec un couple élégant conversant près d'une fontaine 1719*, h/t (68,3x58,2) : **USD 16 100** – PARIS, 20 déc. 1994 : *Caprice architectural avec personnages turcs*, h/t (152x167) : **FRF 140 000** – NEW YORK, 12 jan. 1995 : *Promeneurs devant un double portique ornée de fontaines*, h/t (119,4x170,8) : **USD 57 500** – LONDRES, 18 avr. 1997 : *Un palais classique dans un parc avec des personnages élégants*, h/t (83,2x117,5) : **GBP 32 200** – LONDRES, 3 déc. 1997 : *La Cour d'un palais baroque avec une reine orientale et autres personnages*, h/t (104,9x147,3) : **GBP 19 550**.

SAEY René
Né en 1913 à Saint-Joris-ten-Distel. XXᵉ siècle. Belge.
Peintre, aquarelliste, pastelliste, dessinateur.
Il fut élève de l'école des beaux-arts de Buenos Aires.
BIBLIOGR. : In : *Dict. biogr. ill. des artistes en Belgique depuis 1830*, Arto, Bruxelles, 1987.

SAEYS Jacob Ferdinand. Voir **SAEY**

SAEZ DIEZ Luis
Né en 1925 à Burgos (Castille-Léon). XXᵉ siècle. Espagnol.

Peintre.
Il fut élève de l'école des beaux-arts de Madrid. Il a voyagé en France et en Suisse.
Après une période figurative qui dura jusqu'en 1957, il évolua à une abstraction lyrique bien que fondée sur des éléments géométriques construisant l'espace pictural par des intersections mouvementées de plans.
BIBLIOGR. : Bernard Dorival, sous la direction de... : *Peintres contemp.*, Mazenod, Paris, 1964.

SAEZ GARCIA Angel
Né en mars 1811 à Pradillo de Cameros. XIXᵉ siècle. Espagnol.
Peintre.
Élève de J. Galvez.

SAEZ GARCIA Benito
Né le 21 mars 1808 à Pradillo de Cameros. Mort le 27 juin 1847 à Madrid. XIXᵉ siècle. Espagnol.
Peintre de figures.
Frère d'Angel et de Pedro S. Élève de J. Galvez ; il continua ses études à Rome. Il exécuta avec J. Galvez des fresques dans l'Escurial et le château du Prado de Madrid.

SAEZ GARCIA Pedro
Né le 29 avril 1805 à Pradillo de Cameros. XIXᵉ siècle. Espagnol.
Peintre et restaurateur de tableaux.
Élève de J. A. Ribera.

SAFF Vojtech Eduard ou Schaff
Né le 17 juin 1865 à Policka. Mort le 26 décembre 1923 à Prague. XIXᵉ-XXᵉ siècles. Tchécoslovaque.
Sculpteur.
Il fut élève de l'académie des beaux-arts chez Kundmann.
Il sculpta des monuments et a réalisé des bas-reliefs dont les sujets sont empruntés à la légende de Bohème.
MUSÉES : PILSEN : deux bas-reliefs – PRAGUE : *L'Air – La Terre*.

SAFFARD
XVIIᵉ siècle. Actif à Orbec en 1664. Français.
Sculpteur sur bois.

SAFFARO Lucio
Né en 1929 à Trieste (Frioul-Vénétie-Julienne). XXᵉ siècle. Italien.
Peintre.
VENTES PUBLIQUES : MILAN, 27 sep. 1990 : *L'hypothèse de Micène 1969*, acryl./t. (130x110) : **ITL 2 000 000**.

SAFFER E. F.
XVIIIᵉ siècle. Actif à Leipzig au début du XVIIIᵉ siècle. Allemand.
Portraitiste.
La Bibliothèque de la ville de Leipzig conserve de lui un *Portrait du conseiller Gottfried Christian Goetze*, daté de 1709.

SAFFER Hans Konrad
Né le 16 octobre 1860 à Bamberg. XIXᵉ-XXᵉ siècles. Allemand.
Peintre.
Il est le frère du peintre de Heinrich Saffer. Il fut élève à Munich d'Alexander von Liezen-Mayer, de Wilhelm Durr le jeune et de Martin Feuerstein.
MUSÉES : BAMBERG (Gal. mun.) : *Tête d'un apôtre – Portrait de Konrad Funk*.

SAFFER Heinrich
Né le 8 octobre 1856 à Bamberg. XIXᵉ siècle. Actif à Cuxhaven. Allemand.
Peintre.
Frère de Hans Konrad S. Il peignit des tableaux d'autel et des décorations.

SAFFREY Henri Alexandre
Né à Montvilliers. XIXᵉ siècle. Français.
Peintre de paysages et graveur à l'eau-forte.
Élève de l'École Municipale du Havre. Il exposa au Salon de 1870 à 1881. On lui doit surtout des vues de Paris et de ses environs à l'eau-forte. Plusieurs de ses estampes sont conservées au Victoria and Albert Museum à Londres.
VENTES PUBLIQUES : PARIS, 18 nov. 1946 : *Panorama de Paris*, aquar. : **FRF 3 000** ; *Carnet de croquis* ; *Bateau*, dess. à la pl. : **FRF 160**.

SAFFREY Lydie Marie
Née à Cherbourg (Manche). XIXᵉ siècle. Française.
Peintre de portraits.

Élève de Mme Allier de Clairières de Seinemont, et de Mlle Kron-Méni. Elle débuta au Salon de 1880.

SAFFT Jean-Charles Willem ou Saft
Né le 4 octobre 1778 à Amsterdam. Mort en 1849 ou 1850 à Amsterdam. XIXᵉ siècle. Hollandais.
Peintre d'histoire, compositions religieuses, scènes de genre, paysages, dessinateur.
Il eut pour maître Pieters Barbiers. Il était également marchand de tableaux. En 1822, il fut nommé professeur de l'Académie des Beaux-Arts d'Amsterdam.
MUSÉES : BRUXELLES (Mus. des Beaux-Arts) : *La Vierge et l'Enfant* – VARSOVIE : *Saint Philippe donnant le baptême.*

SAFIR Raya
Née en 1912. XXᵉ siècle. Française.
Peintre de compositions animées, intérieurs, peintre à la gouache. Postimpressionniste.
En 1996 à Paris, la galerie Atelier dans la Cour a montré un ensemble de ses peintures à la gouache. Dans des harmonies de tons très doux, presque pâles, elle traite volontiers de scènes familières et paisibles : *Jeune femme assise dans un jardin* – *Conversation dans un intérieur* – *Le Petit Déjeuner.*

SAFOKHINE Anatoli ou Saphokine
Né en 1928 à Simonovo (Tver). XXᵉ siècle. Russe.
Peintre de genre, portraits, paysages, natures mortes, illustrateur, dessinateur. Réaliste-socialiste.
Il fut élève de l'institut des beaux-arts Sourikov de Moscou, et devint membre de l'Union des peintres d'URSS. Il participe aux expositions régionales, nationales et internationales (France, Suède, Finlande). Il montre ses œuvres dans des expositions personnelles à Moscou.
Il s'inscrit dans la tradition picturale du Valet de Carreau et s'est intéressé à la peinture de Cézanne, Matisse et Derain. Il réalise souvent des paysages en plein-air.

$$\mathcal{A.CAP.}\ 64$$

BIBLIOGR. : In : Catalogue de la vente *Tableaux soviétiques*, Salle Drouot, Paris, 3 oct. 1990.
VENTES PUBLIQUES : PARIS, 29 nov. 1993 : *Les barques* 1961, h/t (100x90) : **FRF 10 200** – PARIS, 6 fév. 1993 : *Le Soir à Pereslavl*, h/t (75x104) : **FRF 3 000** – PARIS, 1ᵉʳ juin 1994 : *Portrait de femme* 1962, h/t (110x75) : **FRF 12 500.**

SAFONT Lorenzo
XVIᵉ siècle. Espagnol.
Peintre.
Il travailla en 1328 dans la cathédrale de Palma de Majorque.

SAFT J. C. W. Voir SAFFT

SAFTLEVEN Abraham ou Sachtleven ou Zachtleven
Né en 1612 ou 1613 à Rotterdam. XVIIᵉ siècle. Hollandais.
Peintre.
Fils de Herman S. I et frère de Cornelis et de Herman S. II. Il apprit la peinture chez Abraham Van der Linden.

SAFTLEVEN Cornelis ou Sachtleven ou Zachtleven
Né en 1607 à Gorkum (Gorinchem). Mort en 1681, enterré à Rotterdam le 4 juin 1681. XVIIᵉ siècle. Hollandais.
Peintre de compositions religieuses, scènes de genre, paysages animés, paysages, intérieurs, graveur, dessinateur.
Frère d'Herman Saftleven II, il fut aussi son élève. Il épousa en 1648 Catharina Dirksz Van der Heyde. Il vécut à Rotterdam de 1648 à 1674, s'y remaria en 1655 avec Elisabeth Van den Avondt et y fut directeur de la gilde en 1667. Il eut pour élève Ludolf de Jonge.
Bien qu'il n'égalât pas son frère, ses œuvres sont extrêmement intéressantes. Ses tableaux de genre rappellent Teniers et Brauwer. Ses gravures à l'eau-forte sont également remarquables.

$$.C.S$$
$$C\ Saftli\,i\,i\,i$$

MUSÉES : AMSTERDAM : *Compagnie villageoise* – *Paysage avec bétail* – *Annonciation aux bergers* – *Trucidata innocentia* – *Johan*

Van Oldenbarneveld et ses juges – BRUNSWICK : *Fuite en Égypte* – BUDAPEST : *L'écurie* – DRESDE : *Dans l'écurie* – *Paysans musiciens* – *Nourriture des poules dans une hutte de paysans* – *Nature morte dans une cabane de paysans* – DUBLIN : *Intérieur avec figures* – HAARLEM : *Oldenbarneveld et ses juges sous la forme d'animaux* – HAMBOURG : *Paysage rhénan* – HANOVRE : *Intérieur d'une maison de paysans* – KARLSRUHE : *Opération chirurgicale* – *Job et ses hôtes* – PARIS (Mus. du Louvre) : *Portrait d'un peintre* – ROTTERDAM : *Bouc couché, chèvre debout, paysan passant la tête par-dessus la haie* – SAINT-PÉTERSBOURG (Mus. de l'Ermitage) : *Marché aux bestiaux* – *Troupeau au repos* – SCHLEISSHEIM : *Annonciation aux bergers* – *Adoration des bergers* – *L'ange quittant la famille de Tobie* – STOCKHOLM : *Bamboche devant une taverne à la campagne* – *Paysage avec figures et bétail* – VALENCIENNES : *Marché aux bestiaux* – VIENNE : *Chambre de paysans, figures de Téniers le jeune* – VIENNE (Liechtenstein) : *Marché aux bestiaux.*
VENTES PUBLIQUES : PARIS, 1842 : *Intérieur avec de nombreux ustensiles de ménage* : **FRF 70** – PARIS, 1853 : *Intérieur rustique avec un groupe de trois personnages* : **FRF 415** – PARIS, 1865 : *Femme assise ; un chien à côté d'elle*, aquar. : **FRF 61** – PARIS, 1891 : *Animaux* : **FRF 430** – PARIS, 31 mars 1900 : *Tentation de saint Antoine* : **FRF 200** – PARIS, 19 juin 1925 : *Chevreuil blessé*, pl. lavé d'aquar. : **FRF 310** – PARIS, 10-11 mai 1926 : *Ruines d'un château dominant une rivière animée d'embarcations*, pierre noire et bistre : **FRF 1 050** – PARIS, 17 et 18 mars 1927 : *Étude de jeune garçon endormi sur un talus*, pierre noire reh. : **FRF 220** – PARIS, 8 déc. 1938 : *Animaux au pâturage*, pierre noire et lav. : **FRF 550** – PARIS, 20 juin 1939 : *Paysanne assise*, pierre noire : **FRF 1 030** – LONDRES, 4 juin 1943 : *Intérieur d'une grange* : **GBP 136** – PARIS, 2ᵉ vente) 25 avr. 1951 : *Le pont de bois* : **FRF 175 000** – LONDRES, 27 mars 1968 : *Intérieur de cuisine* : **GBP 500** – NEW YORK, 15 mars 1974 : *L'Adoration des bergers* 1627, h/pan. (47x61,5) : **GBP 4 800** – AMSTERDAM, 18 avr. 1977 : *Jeune homme assis, vu de dos* 1643, craie noire et lav. de gris (29,5x20,2) : **NLG 18 000** – COLOGNE, 11 juin 1979 : *La cour de ferme*, h/pan. (74x106,5) : **DEM 17 000** – AMSTERDAM, 16 nov. 1981 : *Un chameau*, craies noire et blanche (19x24) : **NLG 15 000** – LONDRES, 17 déc. 1982 : *Intérieur d'étable*, h/pan. (45,6x66,7) : **GBP 3 800** – AMSTERDAM, 26 nov. 1984 : *Lion rugissant*, craie noire et rouge et aquar. (39,2x32,4) : **NLG 55 000** – LONDRES, 3 juil. 1985 : *Marché aux bestiaux près d'une église vers 1660*, h/pan. (53x68) : **GBP 23 000** – LONDRES, 8 avr. 1986 : *Homme debout* 1666, craie noire (28,8x16,4) : **GBP 1 300** – AMSTERDAM, 18 nov. 1987 : *Garçon marchant bras en avant* 1641, craie noire et lav. gris (21,1x15,5) : **NLG 12 000** – LONDRES, 10 avr. 1987 : *Scène de taverne* 1635, h/pan. (49x72,5) : **GBP 20 000** – AMSTERDAM, 18 nov. 1988 : *Paysage fluvial et château en ruines*, lav. et craie (14,9x20,2) : **NLG 6 440** – MONACO, 17 juin 1989 : *Chat dans une cuisine*, h/pan. (17x22) : **FRF 77 700** – AMSTERDAM, 20 juin 1989 : *Junon ordonnant à Argus de garder Io*, h/pan. (43,4x57) : **NLG 9 775** – LONDRES, 12 déc. 1990 : *Marché aux bestiaux au bord d'un canal à la lisière d'un village hollandais*, h/pan. (59x82) : **GBP 52 800** – NEW YORK, 8 jan. 1991 : *Homme assis jouant du trombone* 1637, craie noire (25x19,1) : **USD 35 200** – AMSTERDAM, 25 nov. 1991 : *Les ruines de Huis te Spangen à Overschie près de Rotterdam* 1649, craie noire et lav. (20x31,1) : **NLG 9 775** – AMSTERDAM, 12 mai 1992 : *Berger et bergères avec leur troupeau devant une grange*, h/pan. (74x103) : **NLG 18 400** – NEW YORK, 20 mai 1993 : *Joueurs de cartes dans une taverne*, h/pan. (36,8x57,2) : **USD 13 800** – AMSTERDAM, 16 nov. 1993 : *Paysans et leurs enfants dans une cuisine*, h/pan. (24,5x34,5) : **NLG 44 850** – NEW YORK, 11 jan. 1994 : *Adolescent debout à une porte* 1662, craie noire (29x18) : **USD 6 900** – NEW YORK, 12 jan. 1994 : *Marché aux bestiaux au bord d'un canal dans les faubourgs d'une ville*, h/pan. (58,3x82,2) : **USD 134 500** – NEW YORK, 12 jan. 1995 : *Gardien de cochons au bord d'une voie avec vaches et un poulain sur la berge avec au loin une ferme et des ruines*, h/pan. (55,9x88,9) : **USD 51 750** – LONDRES, 3 avr. 1995 : *Étude d'un gentilhomme avec un chapeau et le bras droit tendu*, craies noire et blanche et touches de sanguine/pap. chamois (28,9x16,5) : **GBP 3 680** – AMSTERDAM, 14 nov. 1995 : *Chat aux aguets par-dessus une barrière*, h/pan. (11x13,5) : **NLG 413 000** – NEW YORK, 2 avr. 1996 : *Personnages sur un rivage avec un village en haut d'une colline au lointain*, h/pan. (59,4x83,8) : **USD 6 325** – AMSTERDAM, 11 nov. 1997 : *Chat*, craie noire, pl. et encre brune, étude (9,7x12,8) : **NLG 51 920.**

SAFTLEVEN Herman I
Mort en mars 1627 à Rotterdam. XVIIᵉ siècle. Hollandais.
Peintre.

Marchand d'œuvres d'art et peintre, il était le fils d'un peintre du même nom. Il eut de sa femme Lyntje Cornelis trois fils qui furent peintres : Cornelis en 1608, Herman II en 1609, Abraham en 1613. Il se remaria en 1626 avec Lucretia de Beauvais.

SAFTLEVEN Herman II ou III ou Zachtleven ou Sachtleven ou Saftleben

Né vers 1609 à Rotterdam. Mort le 5 janvier 1685 à Utrecht. XVII° siècle. Hollandais.

Peintre de paysages, aquafortiste.

Fils de Herman I et élève de Jan Van Goyen. Il épousa en 1633 Anna Van Vliedt. Il vécut depuis 1632 à Utrecht et y fut directeur de la Gilde de 1655 à 1667. Il travailla en 1635 avec son frère Cornelis au château Houselaersdyk. Il eut pour élèves W. Van Bemmel, J. Vorsterman, J. Van Bunnik. Quelques catalogues mentionnent un Herman S. III qui est le même que celui-ci. Son art comprend approximativement trois phases : la première mêle intimement la tendance monochrome d'un Jan Van Goyen à la lumière dramatique d'Hercule Seghers ; la seconde se souvient des paysages vus le long du Rhin et de la Moselle sans oublier la note romantique de quelques ruines ; la troisième présente des petits paysages méticuleux aux couleurs brillantes, dans la tradition italianisante des peintres d'Utrecht.

BIBLIOGR. : Friedrich Wilhelm Heirich Hollstein : *Dutch and Flemish etchings, engravings and woodcuts circa 1450-1700*, Menno Hertzberger& – Van Gendt, Amsterdam, 1949-1974.

MUSÉES : AIX : *Intérieur d'une chaumière* – AMIENS : *Bords du Rhin* – AMSTERDAM : *Village au bord d'une rivière* – *Vue d'une rivière* – *Bac sur un large cours d'eau* – *Vue prise près de Boppard* – *Site montagneux* – *Bords du Rhin* – *Vue d'une rivière dans un site montagneux* – AUGSBOURG : *Paysage avec torrent* – BERLIN : *Silvio tend la flèche à Dorinde blessée* – BRUNSWICK : *Paysage avec fleuve* – *Paysage* – BRUXELLES : *Une grange* – BUDAPEST : *Paysage au bord du Rhin* – COPENHAGUE : *Vendanges aux bords du Rhin* – *Contrée rocheuse* – *Ruine sur un rocher* – *Vue d'Utrecht* – *Automne en pays rhénan* – DOUAI : *Paysage* – *Basse-cour* – DRESDE : *Vendanges en montagne* – *Fête dans une vallée* – *Vallée d'un fleuve, château sur la hauteur* – *Fête sur le Rhin*, deux tableaux – *Paysage montagneux avec petite chapelle* – *Église de village dans une vallée rocheuse* – *Vallée* – *Paysage rhénan avec hautes montagnes* – *Région montagneuse* – *Paysage rhénan* – *Paysage* – *Vue d'Utrecht* – *Environs de Briey* – *Phare* – *Paysage avec fleuve* – *Paysage avec cascade* – DUBLIN : *Aquarelle* – ÉDIMBOURG : *Prédication du Christ dans une barque* – FRANCFORT-SUR-LE-MAIN : *Vallée*, deux tableaux – GLASGOW : *Paysage avec fleuve* – GOTHA : *Paysage montagneux* – HANOVRE : *Deux paysages de fleuves* – *Environs du Rhin* – *Intérieur d'une maison de paysans* – LA HAYE : *Paysage avec bétail* – KARLSRUHE : *Paysage en montagne* – KASSEL : *Patinage devant les remparts d'Utrecht* – *Bords de la Moselle* – *Eslach sur le Rhin* – LEIPZIG : *Paysage hollandais avec fleuve* – *Paysage* – LONDRES (Nat. Gal.) : *Le Christ enseignant le peuple de la barque de saint Pierre* – MAYENCE : *Paysage de fleuve* – MUNICH : *Paysage rhénan* – *Hembach : Sur le Rhin, bateau* – NANCY : *Les gardeurs de pourceaux* – NIORT : *Les patineurs* – PARIS (Mus. du Louvre) : *Vue des bords du*

Rhin – ROTTERDAM : *Paysage de la Hollande méridionale* – *Paysage montagneux avec personnages* – *Bords du Rhin* – *Dans les dunes* – SAINT-PÉTERSBOURG (Mus. de l'Ermitage) : *Vue du Rhin* – *Paysage* – *La Tour des Rats près de Bingen* – *Deux vues de paysans du Rhin* – *Intérieur d'une cabane de paysans* – SCHWERIN : *Cinq vues du Rhin* – STOCKHOLM : *Site rhénan avec place de marché* – STRASBOURG : *Paysage du Rhin* – UTRECHT : *Paysage* – VIENNE : *Paysage avec vallée du Rhin*, trois tableaux – *Paysage d'automne* – *Coucher de soleil* – *Vaches* – VIENNE (Czernin) : *Paysage avec arbres* – *Paysage, sortie de forêt* – VIENNE (Liechtenstein) : *Paysage, torrent* – VIENNE (Schonhorn-Buchheim) : *Paysage* – *Tentation de saint Antoine* – YPRES : *Vierge, Enfant Jésus, sainte Catherine*.

VENTES PUBLIQUES : PARIS, 13 mai 1705 : *Paysage d'été* : **FRF 460** – AMSTERDAM, 12 sep. 1708 : *Vue du Rhin* : **FRF 360** – PARIS, 1773 : *Ruine au-dehors de la ville d'Utrecht*, dess. en clair-obscur : **FRF 150** ; *Vue du Rhin*, dess. : **FRF 118** – PARIS, 1846 : *Intérieur de basse-cour* : **FRF 402** – ANVERS, 1853 : *Paysage avec animaux* : **FRF 820** – COLOGNE, 1862 : *Marais et chasseur au canard* : **FRF 619** – PARIS, 1875 : *Le paysage au grand arbre*, cr. noir et lav. de bistre : **FRF 215** ; *Rocher formant voûte au travers de laquelle on aperçoit un paysage, sur le devant des joueurs de boule* ; *Entrée d'un village*, cr. noir et lav. de bistre, ensemble : **FRF 100** – PARIS, 1881 : *La grange* : **FRF 4 050** – PARIS, 1899 : *Intérieur rustique* : **FRF 8 100** – LONDRES, 27 nov. 1909 : *Paysage* : **GBP 4** – PARIS, 8-10 juin 1920 : *Paysage aux chaumières*, pl. : **FRF 4 700** – PARIS, 17 et 18 juin 1924 : *La moisson* : **FRF 2 900** – PARIS, 30 mars 1925 : *Paysage avec personnages*, pierre noire et lav. : **FRF 480** – BERLIN, 20 sep. 1930 : *Nature morte* : **DEM 850** – PARIS, 10 juin 1932 : *Le Christ au lac de Tibériade* : **FRF 1 000** – LONDRES, 28 mai 1937 : *Paysage du Rhin* : **GBP 84** – PARIS, 8 déc. 1938 : *Vue d'Utrecht et de l'église Sainte-Marie*, pierre noire et lav. de bistre : **FRF 900** – PARIS, 13 fév. 1939 : *Le Pont sur le canal*, pierre noire et lav. de bistre : **FRF 900** – PARIS, 1er juil. 1942 (sans indication de prénom) : *Le Christ secourant les aveugles*, attr. : **FRF 3 600** – PARIS, 12 avr. 1943 : *Le vieillard galant*, école de H. S. : **FRF 10 500** – PARIS, 2 déc. 1946 : *Chiens*, deux dess. à la pierre noire reh. de blanc, attr. : **FRF 750** – PARIS, 24 déc. 1948 : *Tour au bord d'une rivière*, attr. : **FRF 3 500** – PARIS, 19 juin 1950 : *Vue d'une rivière dans un site montagneux* : **FRF 40 000** – PARIS, 14 fév. 1951 : *Cavaliers chassant dans un paysage montagneux traversé d'un cours d'eau* : **FRF 40 000** – PARIS, 25 avr. 1951 : *La rivière 1652* : **FRF 160 000** – PARIS, 27 juin 1951 : *Paysage des bords du Rhin* : **FRF 33 000** – AMSTERDAM, 3 juil. 1951 : *Paysage montagneux* : **NLG 1 350** – LONDRES, 26 juin 1964 : *Paysage rhénan animé de nombreux personnages* : **GNS 1 700** – LONDRES, 1er juil. 1966 : *Bords de la Moselle* : **GNS 1 200** – LONDRES, 19 avr. 1967 : *Paysages fluviaux*, deux pendants : **GBP 1 700** – LONDRES, 5 déc. 1969 : *Paysage au château* : **GNS 2 800** – PARIS, 2 juin 1971 : *Vue présumée de Linsz* : **FRF 30 000** – LONDRES, 23 mars 1972 : *Fleur*, aquar. : **GBP 850** – LONDRES, 21 mars 1973 : *Études de fleurs*, aquar. : **GBP 1 400** – LONDRES, 27 mars 1974 : *Paysage fluvial* : **GBP 7 000** – ZURICH, 28 mai 1976 : *Paysage animé 1667*, h/cuivre (15x23,8) : **CHF 92 000** – LONDRES, 8 déc. 1976 : *Barque de pêche rentrant au port*, aquar. et pierre noire (16,6x23,5) : **GBP 900** – AMSTERDAM, 26 avr. 1977 : *Paysage montagneux 1650*, h/t (68x95,5) : **NLG 52 000** – PARIS, 13 juin 1978 : *Le chemin escarpé*, h/pan. (27,5x43,5) : **FRF 40 000** – AMSTERDAM, 29 oct 1979 : *Les ruines du château de Montfoort dans un paysage*, pierre noire et lav. (36,5x29,4) : **NLG 5 300** – LONDRES, 4 mai 1979 : *Chasseurs dans un paysage montagneux avec un château*, h/t (42x59,6) : **GBP 8 500** – LONDRES, 9 avr. 1981 : *Une femme sur un pont-levis*, craie noire, aquar. et gche blanche (30x44,3) : **GBP 5 000** – AMSTERDAM, 25 avr. 1983 : *Le Jeu de boules à l'entrée d'une grotte 1648*, craie noire et lav. (21,5x27,8) : **NLG 7 400** – LONDRES, 2 déc. 1983 : *Paysage animé de personnages*, h/cuivre (15,2x21,5) : **GBP 29 000** – AMSTERDAM, 18 nov. 1985 : *Voyageurs dans un sous-bois 1647*, lav. noir et brun reh. de blanc (28,5x23,4) : **NLG 23 000** – COLOGNE, 23 mai 1985 : *Paysage animé de personnages et barques 1674*, h/bois (24,5x30,5) : **DEM 110 000** – NORFOLK (Angleterre), 22 oct. 1986 : *Un paysage imaginaire des bords du Rhin animé de personnages 1667*, h/pan. (27x35) : **GBP 22 000** – NEW YORK, 14 jan. 1988 : *Vaste paysage animé avec un village sur la falaise surplombant le Rhin 1650*, h/t (53x71) : **USD 121 000** – AMSTERDAM, 14 nov. 1988 : *Paysage boisé avec des personnages dans une clairière 1630*, encre et craie blanche (21x26,5) : **NLG 13 800** – NEW YORK, 11 jan. 1989 : *La tour « De Bok » et la poterne ouest de Weert, près de Weertpoort dans la région d'Utrecht 1650*, craie et lav. (46,6x31,3) : **USD 39 600** – LONDRES, 7

juil. 1989 : *Paysage rhénan avec des moissonneurs et des pèlerins, un calvaire et une ville fortifiée à l'arrière-plan* 1678, h/pan. (28x37,8) : **GBP 33 000** – Amsterdam, 28 nov. 1989 : *Berger endormi au milieu de son troupeau de chèvres*, h/pan. (31,5x40) : **NLG 27 600** – New York, 10 jan. 1990 : *Paysage fluvial boisé avec des personnages dans une clairière et un voilier amarré au rivage*, h/pan. (26x21) : **USD 15 400** – Londres, 6 juil. 1990 : *Chantier de construction de bateaux dans un estuaire* 1682, h/t (h/p (20,4x28) : **GBP 126 500** – Amsterdam, 14 nov. 1990 : *Paysages rhénans* 1677, h/pan., une paire (chaque 21,5x28) : **NLG 201 250** – New York, 14 nov. 1990 : *Paysage rhénan avec des personnages sur un chemin*, h/pan. (37x47,5) : **USD 9 900** – Amsterdam, 2 mai 1991 : *Fête paysanne devant une auberge dans un vaste paysage montagneux d'une vallée du Siebengebirge* 1663, h/cuivre (28,2x37,6) : **NLG 178 250** – Monaco, 14 juin 1991 : *Vue du Rhin* 1669, h/cuivre (14,3x17,4) : **FRF 299 700** – Londres, 2 juil. 1991 : *Paysan portant une perche vu de dos*, craie noire, lav. brun (31x20,3) : **GBP 11 000** – Londres, 13 sep. 1991 : *Paysage fluvial animé avec une ferme en surplomb de la rivière* 1671, h/pan. (22,2x26) : **GBP 12 650** – Amsterdam, 14 nov. 1991 : *Vaste paysage rhénan avec la navigation sur le fleuve et un village sur la rive opposée* 1655, h/pan. (18x23,2) : **NLG 74 750** – New York, 15 jan. 1992 : *Paysan marchant en portant un sac sur son dos*, craie noire et lav. (29,8x18,4) : **USD 10 450** – Londres, 6 juil. 1992 : *Paysage rhénan avec des barques amarrées et des personnages au premier plan*, craie noire et lav. brun (16,8x25,3) : **GBP 4 950** – Amsterdam, 10 nov. 1992 : *Le Christ prêchant au bord de la mer de Galilée* 1648, h/pan. (72,4x102,2) : **NLG 25 300** – *Paysage rhénan avec des paysans travaillant près de leur ferme au crépuscule* 1675, h/pan. (21x27,8) : **NLG 43 700** – New York, 13 jan. 1993 : *Paysage vallonné avec des voyageurs*, craie noire et lav. (19,9x27,8) : **USD 5 175** – Londres, 21 avr. 1993 : *Paysage rhénan*, h/pan. (37x47,5) : **GBP 13 800** – Paris, 28 juin 1993 : *Paysage de la vallée du Rhin avec le départ d'un bac* 1665, h/t (15,2x24) : **FRF 280 000** – Monaco, 2 juil. 1993 : *Vue du Rhin* 1674, h/pan. (46x63,5) : **FRF 377 400** – Paris, 5 mars 1994 : *Scène animée au bord d'un fleuve*, h/pan. (21x28) : **FRF 90 000** – Amsterdam, 15 nov. 1994 : *Figures parmi des ruines près du Gildbrug à Utrecht* 1674, craie noire et lav. (19,8x14,9) : **NLG 5 980** – Londres, 7 déc. 1994 : *Capriccio d'un vaste paysage rhénan* 1673, h/cuivre (35,6x47,3) : **GBP 91 700** – New York, 12 jan. 1995 : *Voyageurs au bord d'une rivière surplombée de ruines avec un vaste paysage au fond* 1634, h/pan. (33,7x46,4) : **USD 32 200** – Paris, 12 juin 1995 : *Paysage de la vallée du Rhin*, h/pan. (21,5x27,5) : **FRF 50 000** – Amsterdam, 13 nov. 1995 : *Paysage rhénan avec des paysans près d'un rivage et des marchands et des marins au premier plan* 1666, h/pan. (32,2x40,6) : **NLG 80 500** – Amsterdam, 7 mai 1997 : *Paysage rhénan animé de marchands et de marins* ; *Paysage rhénan avec une péniche chargée de foin* 1665, h/pan., une paire (chaque 15x24) : **NLG 276 768** – Amsterdam, 11 nov. 1997 : *Paysage de montagne avec une rivière et une ville*, craie noire et cire (17,5x18,5) : **NLG 6 490** – Londres, 31 oct. 1997 : *Paysage fluvial avec des montagnes au coucher du soleil, des pêcheurs tirant leurs filets, une barge et des paysans sur le rivage* 1684, h/pan. (21,2x27,9) : **GBP 10 350**.

SAFTLEVEN Sara
Née après 1633 à Utrecht. XVIIᵉ siècle. Hollandaise.
Peintre.
Fille de Herman S. II. Elle peignit des fleurs à l'aquarelle.

SAFVENBOM Johan. Voir SEVENBOM

SAGAU Y DALMAU Félix
Né en 1786 à Barcelone. XIXᵉ siècle. Actif à Madrid. Espagnol.
Médailleur.

SAGAUD
XVIIIᵉ siècle. Français.
Peintre de portraits et de genre.
Il exposa au salon en 1793.

SAGE Auguste Jules
Né le 16 mars 1829 à Paris. Mort en 1908. XIXᵉ siècle. Français.
Peintre d'histoire et portraitiste.
Élève de Picot à l'École des Beaux-Arts. Il débuta au Salon de 1870.

SAGE Cornelia Bentley, Mrs Quinton W. W.
Née le 3 octobre 1876 à Buffalo. XXᵉ siècle. Américaine.
Peintre.
Elle fut élève de l'Art Student's League de New York sous la

direction de John Henry Twachtman, de Carroll Beckwith, d'Irving Ramsey Wiles et de Robert Reid. Elle fut décorée de la Légion d'honneur en 1921, nommée chef du groupe des Peintres et Sculpteurs américains à Paris, elle jouit de nombreux autres titres honorifiques aux États-Unis.

SAGE Kay, Mme Tanguy Yves
Née le 25 juin 1898 à Albany (New York). Morte le 7 janvier 1963 à Woodbury (Connecticut). XXᵉ siècle. Active en France. Américaine.
Peintre. Surréaliste.
Elle passe son enfance en Europe. Elle étudie à la Corcoran Art School de Washington, puis en 1920 à Rome à la British Academy et à l'école libre des beaux-arts. Elle vécut en Italie de 1900 à 1914 puis de 1919 à 1937, à Paris de 1937 à 1939. À cette époque, André Breton et Yves Tanguy remarquent son envoi au Salon des Surindépendants, et bientôt elle fréquente le groupe surréaliste. En 1939, elle devient la compagne d'Yves Tanguy, et part avec lui pour les États-Unis dans le Connecticut en cette même année. Elle se suicide quelques années après la mort d'Yves Tanguy.
Elle prit part à des expositions collectives : 1938 Salon des Surindépendants à Paris ; 1942 Council of French Relief Societies de New York ; 1954 Wadsworth Atheneum de Hartford ; 1955 Withney Museum de New York ; 1958 Contemporary Art Museum de Houston et Foire artistique mondiale de Bruxelles ; 1961 Museum of Modern Art de New York, ainsi qu'à plusieurs reprises à la fondation Carnegie de Pittsburgh. En 1962, le Salon des Réalités Nouvelles à Paris exposa une de ses œuvres. En 1936, elle montra ses œuvres dans une première exposition personnelle à Milan, à la galerie del Milione, puis régulièrement à New York : 1940 Gallery Pierre Matisse ; 1944 et 1947 à la galerie Julian Levy ; 1950, 1952, 1956, 1958, 1960, 1961 à la galerie Catherine Viviano ainsi que : 1941 Museum of Art de San Francisco, 1953 Rome et Paris, 1965 Mattatuck Historical Society Museum de Waterbury.
Dans les années trente, elle réalise des peintures abstraites géométriques, puis découvrent le surréalisme à Paris en 1937 évolue influencée par le travail métaphysique de Chirico et l'œuvre de Tanguy. Ses peintures sont peuplées de mannequins, d'ombres, de formes familières mais non identifiables, de figures biomorphiques, dans une lumière blafarde au milieu de compositions géométriques, d'architectures antiques. Dans les années cinquante, ses espaces se désertifient ; apparaissent des lieux urbanisés hantés d'échafaudages, de drapeaux, de gratte-ciel, de jeux de lignes et de plans, d'effets de perspective.
Bibliogr. : Bernard Dorival, sous la direction de... : *Peintres contemp.*, Mazenod, Paris, 1964 – José Pierre : *Le Surréalisme*, in : *Hre gén. de la peinture*, t. XXI, Rencontre, Lausanne, 1966 – Stephen R. Miller : *The Surrealist Imagery of Kay Sage*, Art International, nᵒ 3, 1983.
Musées : Chicago (Art Inst.) – Minneapolis (Walker Art Center) – Newark : *À l'heure dite* 1942 – New Haven (Yale Univer. Art Gal.) : *Danger construction devant* 1940 – New York (Metrop. Mus.) : *Demain, c'est jamais* 1955 – New York (Mus. of Mod. Art) : *Trait d'union* 1954 – New York (Whitney Mus. of Art) : *Défense de doubler* 1954 – San Francisco (Fine Arts Mus.) : *La Lettre cachée* 1944 – Waterburry (Mattatuck Mus.) : *Vorticiste* vers 1935 – *Ma chambre à deux portes* 1939.
Ventes Publiques : New York, 1ᵉʳ nov. 1978 : *Point of Intersection* 1951/52, h/t (98,7x81,5) : **USD 19 000** – New York, 6 déc. 1985 : *Count the stars* 1939, h/t (32,3x40,5) : **USD 3 000** – New York, 30 mai 1986 : *Other answers* 1945, h/t (41,2x33,2) : **USD 6 000** – New York, 14 mai 1987 : *The upper side of the sky* 1944, h/t (58,5x71,2) : **USD 11 000**.

SAGE P. Le. Voir LE SAGE

SAGER Ernst
XIXᵉ siècle. Actif de 1810 à 1838. Allemand.
Peintre de genre, de paysages et de natures mortes.
Élève d'O. Völcker à l'Académie de Berlin où il exposa souvent. Il fit aussi de la peinture sur porcelaine.

SAGER Hans
XVIIIᵉ siècle. Actif à Bergen dans le premier quart du XVIIIᵉ siècle. Norvégien.
Peintre de portraits et de compositions religieuses et de décorations.

SAGER Jakob
XVIIIᵉ siècle. Actif à Landshut au début du XVIIIᵉ siècle. Allemand.

Sculpteur sur bois.

Il sculpta avec trois autres artistes les stalles de l'église Saint-Martin de Landshut.

SAGER Otto
Né le 19 septembre 1870 à Stettin. XIXe-XXe siècles. Allemand.

Peintre, graveur.

Il vécut et travailla à Berlin. Il pratiqua la gravure à l'eau-forte.

SAGER Xavier
XXe siècle. Français.

Peintre de paysages, dessinateur, illustrateur.

Il est connu pour ses cartes postales.

SAGER-NELSON Olof ou Johan Olof Gudmund
Né le 13 septembre 1868 à By. Mort le 11 avril 1896 ou 1898 à Biskra. XIXe siècle. Suédois.

Peintre de portraits, paysages.

Il fut élève de B. Liljefors, de J. Ericson et d'A. Gardell-Ericson. Il subit l'influence de Gauguin et de Van Gogh.

Il fut avant tout un portraitiste. Ses œuvres sont empreintes de mysticisme. Les personnages sont indiqués en lignes sommaires, peints comme à fresque. Il voulut dépouiller ses modèles de leur humanité, il aspirait à l'irréalité. Son art est celui d'un visionnaire, d'un esprit morbide.

MUSÉES : GÖTEBORG – STOCKHOLM.

VENTES PUBLIQUES : STOCKHOLM, 31 jan. 1947 : Scène sur la côte : DKK 1 650 – STOCKHOLM, 24 avr. 1984 : Bord de mer, h/pan. (41x25) : SEK 42 000 – STOCKHOLM, 28 oct. 1985 : Trois personnages dans un intérieur 1894, h/t (55x46) : SEK 350 000 – STOCKHOLM, 19 oct. 1987 : La rue du village 1893, h/t (61x50) : SEK 820 000 – STOCKHOLM, 5-6 déc. 1990 : Portrait de Esther Wallerstedt, h/t (46x32) : SEK 15 500.

SAGERT Hermann ou Carl Hermann
Né le 1er janvier 1822 à Berlin. Mort le 20 avril 1889 à Friedenau près de Berlin. XIXe siècle. Allemand.

Graveur de genre et de portraits.

Élève de Hans Fincke. Il grava des illustrations pour l'Iphigénie en Tauride de Goethe.

SAGET
XIXe siècle. Français.

Sculpteur de bustes.

Il exposa au Salon en 1834 et en 1837.

MUSÉES : TOULOUSE : Buste du général Darmagnac.

SAGET Guillaume
Né le 17 septembre 1873 à La Réole (Gironde). XIXe-XXe siècles. Français.

Sculpteur.

Il fut élève de Barrias. Il exposa à partir de 1904 à Paris au Salon des Artistes Français, dont il fut membre sociétaire. Il reçut une mention honorable en 1908.

SAGETTE Louis
XVIIIe siècle. Actif à Avallon en 1732. Français.

Sculpteur sur bois.

SAGGERE François de ou Saeger ou Ager ou Saghere
XVIIe siècle. Actif à Anvers. Éc. flamande.

Sculpteur.

Assistant de son beau-frère Artus Quellinus l'aîné. Il sculpta un portrait et des décorations pour la cathédrale de Slesvig.

SAGIO Lucano ou Zagio, dit Lucano da Imola
XVIe siècle. Actif à Imola. Italien.

Peintre.

Peut-être élève de Lorenzo Lotto. Il travailla à Bergame de 1519 à 1548 et vivait encore en 1568.

SAGLIANO Francesco
Né le 17 novembre 1826 à Capoue. Mort le 26 janvier 1890 à Naples. XIXe siècle. Italien.

Peintre de compositions religieuses, scènes de genre.

Il exposa à Parme, Milan et Turin. Il fut élève de N. Palizzi, de G. Bonoli et d'A. Vertunni. Il peignit pour plusieurs églises de Naples.

MUSÉES : NAPLES (Mus. mun.) : Enterrement de Conradin dans la Chiesa del Carmine de Naples – NAPLES (Mus. prov.) : La Fête des fleurs – Gondolier del Sarno – NAPLES (Pina. du Capodimonte) : Les Enfants.

VENTES PUBLIQUES : ROME, 16 avr. 1991 : Scènes de la vie à la ferme animées, h/pan., une paire (30x17) : ITL 6 900 000 – LONDRES, 16 juin 1993 : Les Plaisirs de Pompéi 1880, h/t (82x135) : GBP 6 900.

SAGLIO Camille
Né en 1804 à Paris ou à Strasbourg (Bas-Rhin). Mort en octobre 1889 à Paris. XIXe siècle. Français.

Paysagiste.

Élève de Holivard et de Roqueplan. Il exposa au Salon entre 1839 et 1875 et obtint une médaille de deuxième classe en 1846. On lui doit de nombreux sujets des bords du Rhin et des bords du Rhône. Le Musée d'Autun conserve de lui : Vue prise aux environs de Civita Castellana.

SAGLIO Edward ou Édouard
Né en 1867 à Versailles (Yvelines). XIXe-XXe siècles. Français.

Peintre de genre, portraits, nus.

Il fut élève de Jean-Paul Laurens. Il reçut une mention honorable en 1900 à l'Exposition universelle à Paris. Il exposa au Salon de la Société Nationale des Beaux-Arts, où il fut membre associé.

MUSÉES : MUNICH (Pina.) : Le Goûter.

VENTES PUBLIQUES : PARIS, 11 déc. 1935 : Béatrix : FRF 20 – PARIS, 5 fév. 1943 : Chevaux de bois : FRF 200 – PARIS, 1er juin 1945 : Buste de femme nue : FRF 420.

SAGLOVA Zorka
Né en 1942 à Humpolec. XXe siècle. Actif depuis 1961 en Tchécoslovaquie. Roumain.

Peintre, auteur de performances.

Il fut élève de l'école des arts appliqués de Prague, où il vit et travaille depuis 1961.

Il participe à des expositions collectives en Tchécoslovaquie et fut invité à la Biennale de Paris en 1973. Il a montré une exposition personnelle en 1969 à Prague.

Après des débuts proches d'une abstraction constructiviste, il en arrive à des actions momentanées qu'il fixe par photos ou films, notamment : Hommage à Gustav Oberman et La Pose des draps en 1970, 550e anniversaire de la bataille des Hussites avec les armées de la Contre-Réforme, Hommage à Fafejta en 1972.

SAGMÜLLER Berhard
XVIIIe siècle. Actif dans la première moitié du XVIIIe siècle. Autrichien.

Sculpteur sur bois.

Religieux de l'ordre des Cisterciens, il travailla dans le couvent de Heiligenkreuz près de Vienne où il sculpta une chaire et plusieurs autels.

SAGNE August Eugen
Né le 29 octobre 1815 à Munich. Mort le 12 novembre 1842 à Munich. XIXe siècle. Allemand.

Peintre de genre.

SAGNOWSKI Karol Rafal
Né en 1836 à Cracovie. Mort le 17 mars 1879 à Lemberg. XIXe siècle. Polonais.

Peintre.

Il fit ses études aux Académies de Cracovie et de Vienne. La Galerie Nationale de Cracovie conserve de lui Saint Sébastien, et la Galerie Nationale de Lemberg, Portrait de l'artiste.

SAGODY VON NEMESSAGOD Joszef
Né en 1810. Mort après 1895 à Presbourg. XIXe siècle. Hongrois.

Peintre et architecte.

SAGORSKA. Voir ZAGORSKA

SAGORSKY Nikolaï Petrovitch ou Zagorskii
Né le 20 novembre 1849. Mort le 30 décembre 1893. XIXe siècle. Russe.

Peintre de genre et portraitiste.

Le Musée Russe à Saint-Pétersbourg conserve de lui : Cœur meurtri.

SAGOT Émile
Né en 1805 à Dijon (Côte-d'Or). Mort vers 1875. XIXe siècle. Français.

Peintre d'architectures, paysages, dessinateur, illustrateur, lithographe.

Il eut une importante activité d'architecte.

Il illustra les Voyages pittoresques du baron Taylor. Il dessina aussi des vues et des églises de Normandie, de Bretagne et de Bourgogne.

BIBLIOGR. : Gérald Schurr, in : Les Petits Maîtres de la peinture 1820-1920, valeur de demain, Les Éditions de l'Amateur, t. VI, Paris, 1985.

SAGRAMORO Jacopo, de son vrai nom : Jacopo da Soncino ou Soncini, dit Sagramoro
Mort en 1456 ou 1457 à Ferrare. XVe siècle. Italien.

Peintre.
Il travailla à la cour de Ferrare et peignit aussi des sujets religieux.

SAGRERA Francisco
xve siècle. Actif à Palma de Majorque. Espagnol.
Sculpteur et architecte.
Fils et assistant de Guillen S. Il sculpta *Le tombeau de Raimundo Lulio* dans l'église Saint-François de Palma de Majorque en 1487.

SAGRERA Guillen ou Guillermo
Né à Inca (Majorque). Mort le 19 août 1456 à Naples. xve siècle. Espagnol.
Sculpteur et architecte.
Père de Francisco S. Il travailla à la cathédrale de Palma de Majorque de 1420 à 1447.

SAGRESTANI Giovanni Camillo
Né en 1660 à Florence. Mort en 1730 ou 1731 à Florence. xviie-xviiie siècles. Éc. florentine.
Peintre de compositions religieuses, scènes allégoriques, sujets typiques, portraits, fresquiste.
Au cours de ses nombreux voyages en Italie, il rencontra plusieurs peintres avec lesquels il travailla et qui l'influencèrent. Ce furent Antonio Giusti et Romolo Panfi à Florence, Cignani et Crespi à Bologne. Mais ce fut la peinture de Sebastiano Ricci, son ami, qui l'attira davantage. Il créa une série d'esquisses des « Quatre parties du monde » pour la Manufacture Granducale de Tapisserie, où il travailla entre 1704 et 1730. Il est aussi l'auteur de *Vite* des artistes contemporains. Il fut également poète.
Son œuvre est légère, estompée, éclairée d'une lumière fine.
Bibliogr. : G. Arrigucci : *G. C. Sagrestani, in* : Commentari, 1954 – Catalogue de la *Peinture italienne au xviiie siècle*, Paris, 1960-61.
Musées : Florence (église) – Florence (Mus. des Offices) : *Portrait de l'artiste* – *Repos pendant la fuite en Égypte*.
Ventes Publiques : Milan, 29 oct. 1964 : *Scène orientale* : **ITL 650 000** – Londres, 30 mars 1979 : *Le Jugement Dernier*, h/t, vue ovale (74,2x61) : **GBP 3 800** – Rome, 28 avr. 1981 : *Le Repos pendant la fuite en Égypte*, h/t (95x139,5) : **ITL 5 500 000** – Londres, 20 nov. 1984 : *San Luigi dei Francesi*, h/t (157x123) : **ITL 11 000 000** – New York, 3 juin 1988 : *Femme endormie avec sa servante près d'elle*, h/t (51,5x73) : **USD 4 400** – Londres, 31 oct. 1990 : *Diane au bain*, h/t (86x106) : **GBP 9 020** – Rome, 8 avr. 1991 : *Scène allégorique avec un aveugle découvrant une statue par le toucher*, h/t (86,5x116) : **ITL 57 500 000** – New York, 9 oct. 1991 : *Le triomphe de Galatée*, h/t (115,6x87,6) : **USD 12 100** – New York, 20 mai 1993 : *Intérieur avec deux Turcs jouant aux dames*, h/t (43,8x29,8) : **USD 4 600**.

SAGSTÄTTER Hermann ou Gottfried Hermann
Né en 1811 à Munich. Mort le 25 décembre 1883 à Munich. xixe siècle. Allemand.
Peintre d'histoire, scènes de genre, figures.
Il fut élève de P. Cornelius à l'Académie de Munich.
Après avoir peint des sujets d'histoire, il se consacra à la représentation de scènes de la vie rustique bavaroise, et obtint de nombreux succès.
Ventes Publiques : New York, 16 fév. 1993 : *Jeune élégante de profil*, h/pan. (33x24,1) : **USD 3 520**.

SAHAGUN Alfonso Fernandez de. Voir FERNANDEZ DE SAHAGUN

SAHAGUN Matias de
xviiie siècle. Actif dans la première moitié du xviiie siècle. Espagnol.
Peintre.
Il a peint une *Vierge* pour la chapelle de la Vierge du Sanctuaire de la cathédrale de Tolède en 1714.

SAHDEV Inderjeet
Né en 1938 à Sialkot. xxe siècle. Actif en France. Indien.
Sculpteur.
Il étudia la peinture et la sculpture au College of Art de New Dehli. Il fut membre fondateur du groupe de peintres et sculpteurs *Unknown* avec notamment Rajendra Dhawan. En 1963, grâce à une bourse du gouvernement français, il étudie à l'école des beaux-arts de Paris, dans l'atelier de Collamarini. Il enseigne ensuite la sculpture au College of Art de New Dehli. Il vit et travaille à Paris.

Il participe à des expositions collectives notamment : 1967 Symposium de sculptures à Montréal ; 1977 Ire Biennale des Artistes Québécois à Montréal ; 1983 musée national des monuments français à Paris. Il montre ses œuvres dans des expositions personnelles régulièrement en Inde notamment en 1962 Lalit Kala Akademi à New Dehli ; aux États-Unis ; de 1966 à 1981 au Canada. Il a reçu le prix national de sculpture en 1962.
Bibliogr. : Catalogue de l'exposition : *Artistes indiens en France*, Centre National des Arts Plastiques, Paris, 1985.

SAHIB, pseudonyme de Lesage Louis Ernest, ou autre pseudonyme : Ned
Né en 1847 à Paris. Mort en 1919 à Paris. xixe-xxe siècles. Français.
Peintre de genre, dessinateur, illustrateur, caricaturiste.
Il débuta au Salon en 1872. Il a surtout fait de l'illustration, en particulier des caricatures.
Il a travaillé comme illustrateur à *La Vie parisienne* et au *Journal de la presse*. Il est l'auteur et l'illustrateur de *La Frégate, l'Incomprise* (1882).
Bibliogr. : In : *Dict. des illustrateurs 1800-1914*, Ides et Calendes, Neuchâtel, 1989.

SAHIFA BANU
xviie siècle. Active entre 1605 et 1627. Éc. hindoue.
Peintre.
Le Musée Victoria et Albert de Londres conserve d'elle une miniature représentant *Le roi Shab Tamasp*.

SAHLBERG Joh. Fr.
xviiie siècle. Actif à Stockholm dans la seconde moitié du xviiie siècle. Suédois.
Sculpteur sur bois.
Il travailla dans l'église Fredrik-Adolf de Stockholm.

SAHLEN Artur Oliver Julianus
Né le 16 février 1882 à Säm. xxe siècle. Suédois.
Graveur, peintre.
Il fut élève de l'académie Colarossi de Paris. Il publia plusieurs suites de gravures sur bois.

SAHLER Helen
Née à Carmel (New York). xxe siècle. Américaine.
Sculpteur.
Elle fut élève de l'Art Students' League de New York, d'Enid Yandell et de H. A. Mac Neil. Elle fut membre de la Fédération américaine des Arts.

SAHLER Louis ou Lewis. Voir SAILLIAR

SAHLER Otto Christian. Voir SALER

SAHLI Abderrazak
Né le 31 décembre 1941 à Hammamet. xxe siècle. Actif depuis 1970 aussi en France. Tunisien.
Peintre, technique mixte. Occidental, expressionniste-abstrait.
Il fut élève de l'école des beaux-arts de Tunis, puis séjourna en 1970 et 1980 à la Cité internationale des Arts à Paris. Il vit et travaille à Paris depuis 1970.
Il participe aux expositions collectives consacrées à la peinture contemporaine tunisienne et arabe ainsi que : 1971, 1980 Biennale de Paris ; 1976-1977 Salons de Mai et de la Jeune Peinture ; 1980 Biennale des Pays Arabes à Rabat, UNESCO à Paris. Il montre ses œuvres dans des expositions personnelles : 1970, 1975, 1977 Tunis ; 1980 Paris, Nantes et Hammamet ; 1984 Centre culturel de Fontenay-aux-Roses.
Il orientait à ses débuts ses recherches vers la couleur qu'il voulait dépouillée et violente. Il s'intéresse ensuite de plus en plus à la matière et construit ses tableaux en faisant déborder la démarche picturale du cadre de la toile. Il fait une peinture difficile à définir. Matiériste dans sa facture, grasse et sommairement brossée, ses œuvres semblent vouloir suggérer des réalités sans les nommer. L'évident côté mal-fait volontaire apparenterait cette peinture à ce qui s'appela la « bad-painting » dans les années quatre-vingt.

SAHLSTROM Anna
Née le 7 janvier 1876 à Fryksände. xxe siècle. Suédoise.
Graveur, peintre.
Elle fut membre de l'Association *Originalträsnitt*.

SAHLWEINER Andreas ou Sahlwein
xviiie siècle. Allemand.
Peintre de compositions religieuses.

Il fut élève de J. E. Holzer à Augsbourg où il s'établit. Il travailla aussi à Weissenhorn.
Il peignit des tableaux d'autel.

SAHM Hermann
Né le 19 janvier 1867 à Koenigsberg. XIXᵉ-XXᵉ siècles. Allemand.
Peintre de genre, portraits.
Il fut élève d'Heydeck et de Steffeck. On cite de lui un dessin à l'encre de Chine représentant *Une salle de château de Koenigsberg.*

SAHOL Claude ou Saholle
Né à la fin du XVIIᵉ siècle à Nancy. XVIIᵉ-XVIIIᵉ siècles. Français.
Sculpteur.

SAHRAOUI Schems-Eddine, pseudonyme de Schems
Né le 13 juin 1948 à Tunis. XXᵉ siècle. Depuis 1969 actif surtout en France. Tunisien.
Peintre de scènes typiques animées, paysages urbains animés, vues de villes, aquarelliste, pastelliste, graveur. Orientaliste.
En fait, le peintre Schems bénéficie depuis sa naissance de la nationalité française, par filiation. À Tunis, il fut élève de Ridha Bettaïeb, puis travailla dans les ateliers publics parisiens, dont celui de la Grande Chaumière.
Il participe à des expositions collectives, d'entre lesquelles : en 1995 à la Ligue Arabe de Paris, *La Peinture Arabe Hier et Aujourd'hui*, où il était le représentant de la Tunisie ; en 1996 à Carthage, *Peinture Tunisienne en France* ; etc. Il présente surtout ses œuvres dans des expositions personnelles, dont : 1995 Paris, à la Ligue Arabe, et dans des centres culturels de la périphérie.
À des fins de représentation de lieux typiques, il pratique une technique traditionnelle. Toutefois, dans certaines scènes animées, la touche se libère et se fait plus incisive et grasse, tendant à quelque expressionnisme.

SAHUT Francine
Née en 1919 à Marly-lez-Valenciennes (Nord). XXᵉ siècle. Française.
Elle étudia à Valenciennes puis à Paris avec Jean Souverbie.
Elle a participé à des expositions collectives à Paris : Salons de la Société Nationale des Beaux-Arts, des Artistes Français, dont elle fut membre sociétaire, des Indépendants, d'Automne, des Femmes Peintres et Sculpteurs, ainsi qu'à l'étranger.
Figurative, elle opte pour une gamme de tons chauds dans des œuvres violentes.
MUSÉES : SAINT-DENIS-DE-LA-RÉUNION.

SAHUT Marcel
Né le 24 juillet 1901 à Grenoble (Isère). XXᵉ siècle. Français.
Peintre de portraits, paysages, natures mortes, aquarelliste, dessinateur.
Fils d'un tailleur de pierre et sculpteur, il fréquenta les peintres Édouard d'Apvril et Fournier-Gabriel, puis étudia à l'école des arts industriels de Grenoble. Il épousa Louise Morel et s'installa, à la fin de sa vie, à Aix-en-Provence. Il fut président-fondateur du groupe L'Effort. Il exposa à Paris, au Salon des Tuileries, ainsi qu'au château de la Condamine à Corenc en 1981.
Il a réalisé des lithographies. On cite de lui des paysages de Norvège et d'Espagne.
BIBLIOGR. : Maurice Wantellet : *Deux Siècles et plus de peinture dauphinoise*, Maurice Wantellet, Grenoble, 1987.
VENTES PUBLIQUES : PARIS, 10 mars 1949 : *Paysage africain :* FRF 2 500.

SAIA Pietro
Né en 1779 à Sessano. Mort en juillet 1833 à Naples. XIXᵉ siècle. Italien.
Peintre.
Élève de l'Académie des Beaux-Arts de Naples et de W. Tischbein. La Galerie du Capodimonte de Naples conserve de lui *La mort d'Hector, Cassandre, Vestale enterrée vivante, Tancrède et Clorinde.*

SAI-AN
XVIᵉ siècle. Japonais.
Moine, peintre.
Peintre de peinture à l'encre (*suiboku*) de l'époque Muromachi, il vit au temple Shôkoku-ji de Kyoto.

SAÏD Anne
Née le 19 août 1914 à Hook (Hampshire). XXᵉ siècle. Britannique.

Peintre, dessinateur.
Elle fit ses études au Queen's College de Londres de 1925 à 1930. Elle étudia épisodiquement avec Ozenfant à Paris de 1938 à 1939 et dessina des tissus afin de payer ses études artistiques. Elle travailla en Égypte de 1941 à 1955 et y enseigna en compagnie de son mari Hamed Saïd y formant un groupe d'étudiants dont le travail fut exposé au Caire en 1948 et 1955. Elle fit sa première exposition personnelle en 1957.
MUSÉES : LONDRES (Tate Gal.) : *Le Bois sauvage de Jo* 1961.

SAÏD. Voir LEVY Alphonse Jacques

SAIDI Aboul Ghasem
Né en 1925 à Aracq. XXᵉ siècle. Iranien.
Peintre.
D'une famille de fabricants de tapis, il connut très jeune des formules décoratives traditionnelles. Il vint à Paris en 1950. Pendant quatre ans, il y fut élève de l'école des beaux-arts dans l'atelier d'Eugène Narbonne. Il a voyagé en Italie, en Iran.
À Paris, il a participé aux Salons de la Jeune Peinture, d'Automne, des Peintres Témoins de leur Temps, de l'École de Paris en 1961. Il participe à de nombreuses expositions de groupe, notamment aux Biennales de Téhéran et de São Paulo, en Belgique, Espagne, Suisse. Il a obtenu divers prix : 1959 prix de la Jeune Peinture à Paris, 1960 prix de la Biennale de Téhéran, 1966 Grand Prix de la Biennale de Téhéran.
Après des débuts marqués par son admiration pour les impressionnistes, il évolua dans la direction de l'intimisme de Bonnard, puis à un art décoratif vivement coloré. Il a décoré les immeubles de la télévision iranienne. Il a pratiqué un style décoratif inspiré de Gustav Klimt.
BIBLIOGR. : Bernard Dorival, sous la direction de... : *Peintres contemp.*, Mazenod, Paris, 1964 – Catalogue de l'exposition *Six Peintres contemporains iraniens*, Galerie Guiot, Paris, 1973.

SAIER Joseph
XIXᵉ siècle. Actif à Rottweil dans la première moitié du XIXᵉ siècle. Allemand.
Peintre.
On cite de lui *Capucin mourant*, daté de 1834.

SAIETZ Gunnar
Né en 1936. XXᵉ siècle. Danois.
Peintre.

Saietz

VENTES PUBLIQUES : COPENHAGUE, 7 avr. 1976 : *Paysage surréaliste* 1972, h/t (86x139) : DKK 3 000 – COPENHAGUE, 30 mai 1990 : *Nuits* 1964, h/t (73x92) : DKK 4 000.

SAIGET Gillet
XIVᵉ-XVᵉ siècles. Travaillant de 1395 à 1405. Français.
Sculpteur et orfèvre.

SAIGNES Jean Jacques
Né en 1932 à Paris. XXᵉ siècle. Français.
Peintre, aquarelliste. Abstrait.
Peintre, il est également l'auteur de textes littéraires. Il a travaillé avec Jacques Lagrange, notamment à des tapisseries et compositions murales, et restauré avec Fernando Lerin des bâtiments.
Il participe à diverses expositions collectives, notamment à l'abbaye de Beaulieu-en-Rouergue à Ginals : 1973 *L'Espace lyrique*, 1980 *Autour d'une collection*, 1984 rétrospective, 1990 *Collection de Beaulieu* ; ainsi que : 1974, 1976, 1986, 1989 Salon des Réalités Nouvelles à Paris ; 1976, 1981 galerie Regards à Paris ; 1981 *Le Clair et l'obscur* au musée d'Évreux puis à Perpignan, Clamecy et Bourges ; 1982 Caylus ; 1990 musée Ingres à Montauban et musée de Pau. Il montre ses œuvres dans des expositions personnelles : 1974 galerie Regards à Paris ; 1974 galerie Le Scribe à Montauban ; 1984 abbaye de Beaulieu-en-Rouergue à Ginals ; 1994 Temple-de-Caussade ; 1996 galerie Larock-Granoff à Paris.
Il peint depuis le début des années soixante presque uniquement à partir du blanc, blanc qu'il nuance à l'infini, qu'il anime de mouvements internes, de formes cadrées apparaissant ou disparaissant selon les variations de la lumière. Il compose parfois ses tableaux en diptyques, en triptyques. Il réalise également des fusains et des *Boîtes* dont il peint l'intérieur.
BIBLIOGR. : Kenneth White, Alice Baxter, Geneviève Bonnefoi, Gaspard Olgiati : *Blancs-seings pour Jean Jacques Saignes*, Babel éditeur, Mazamet, 1980 – Catalogue de l'exposition : *Saignes*, abbaye de Beaulieu-en-Rouergue, Ginals, 1984 – Catalogue de l'exposition : *Saignes*, Temple-de-Caussade, 1994.
MUSÉES : PARIS (FNAC).

SAÏKALI Nadia
Née en 1936 à Beyrouth. XXe siècle. Libanaise.
Peintre, aquarelliste, technique mixte, sculpteur. Abstrait.
Elle fut élève de l'académie libanaise des beaux-arts, où elle devint professeur dans les années soixante, puis étudia à Paris la gravure à l'école des beaux-arts, dans l'atelier de Henri Goetz à l'académie de la Grande-Chaumière. Elle enseigna à l'institut des beaux-arts de l'université de Beyrouth. En 1962, elle séjourna en Iran. En 1974, elle obtint une bourse du gouvernement libanais, qui lui permit d'étudier la tapisserie à l'école des arts décoratifs de Paris.
Elle participe à des expositions collectives : 1961, 1963 Biennale de Paris ; 1962 Biennale d'Alexandrie ; 1965 Biennale de São Paulo ; 1961, 1965, 1968, 1974, 1988 Salon du musée Sursock à Beyrouth ; 1970 *Sept Peintres libanais* au Smithsonian Institute de Washington ; 1972, 1973, 1974 Salon des Réalités Nouvelles à Paris ; 1972, 1974 Salon Comparaisons à Paris. Elle montre ses œuvres dans des expositions personnelles à Beyrouth : 1956 Palais de l'Unesco ; 1959 Centre culturel français ; 1962, 1963 galerie Juliana Larsson ; à Francfort en 1964 ; à Paris : 1964 galerie Marcel Bernheim, 1978 Centre Georges Pompidou ; 1985 Lausanne ; à Athènes : 1987. Elle a reçu en 1967 le premier prix de peinture Carreras à Londres, une mention honorable au Salon du musée Sursock à Beyrouth en 1965 et 1968.
Elle fut l'une des premières artistes du monde arabe à réaliser des sculptures cinétiques, avec l'aide de techniciens spécialisés, qui utilisaient ses connaissances en physique. Parallèlement, elle réalisa des œuvres sur papier Japon à l'encre de Chine et à l'aquarelle d'une grande poésie, qui jouent des dégradés de couleurs et du support comme « craquelé », et retiennent une structure géométrique à la Rothko constituée de rectangles horizontaux flottants. On cite parmi ces œuvres : *Sanctuaire du silence – L'Énigme du temps.*
BIBLIOGR. : Catalogue de l'exposition : *Liban – Le Regard des peintres,* Institut du Monde arabe, Paris, 1999.
MUSÉES : BEYROUTH (Mus. Sursock) – PARIS (FRAC).

SAÏKINA Alexandra
Née en 1925. XXe siècle. Russe.
Peintre de paysages, natures mortes, fleurs.
Elle fut élève de l'école des beaux-arts de Kharkov, où elle eut pour professeur Alexandre Besedine.
VENTES PUBLIQUES : PARIS, 12 déc. 1992 : *Les delphiniums,* h/t (80x69) : **FRF 15 000** – PARIS, 20 mars 1993 : *Nature morte au samovar* 1965, h/t (86x80) : **FRF 3 800** – PARIS, 4 mai 1994 : *Composition à la fenêtre* 1965, h/t (95x70) : **FRF 6 200.**

SAIKO, de son vrai nom : **Ema Tahoko,** surnom : **Ryokugyoku,** noms de pinceau : **Saikô, Kizan, Shômu**
Née en 1787 à Mino (aujourd'hui Gifu). Morte en 1861. XIXe siècle. Japonaise.
Peintre. École Nanga (peinture de lettré).
Spécialiste de fleurs, elle travaille à Kyoto.

SAILER Daniel
Né vers 1571. Mort en 1645. XVIe-XVIIe siècles. Actif à Augsbourg. Allemand.
Médailleur et orfèvre.

SAILER Johann Georg. Voir **SEILLER**

SAILER Martin. Voir **SAILLER Johann Martin**

SAILER Peter
Né en 1778 à Vienne. Mort le 18 juin 1845 à Vienne. XIXe siècle. Autrichien.
Peintre d'histoire.

SAILER R.
XVIIIe siècle. Travaillant à Dettingen en 1766. Allemand.
Peintre.
Il a peint la *Vierge avec saint Léonard et saint Joseph* pour la chapelle Saint-Léonard de Dettingen.

SAILLANT Giovanni, fra ou **de Saillans** ou **Saliano**
Mort vers le milieu du XVIIe siècle à Avignon. XVIIe siècle. Français.
Peintre de portraits, dessinateur.
Il était moine augustin. Il visita Rome et Florence et travailla à Avignon de 1620 à 1635. Il réalisa surtout des miniatures.

SAILLAR Louis ou **Lewis** ou **Sahler** ou **Sailliar**
Né en 1748 à Paris. Mort vers 1795 à Londres. XVIIIe siècle. Français.

Graveur.
Il vint s'établir à Londres et travailla pour l'édifice Boydell. On cite de lui des planches d'après Van Dyck, Reynolds, Gérard Dou, etc.

SAILLARD Robert
XXe siècle. Français.
Peintre.
Il a participé en 1992 à l'exposition *De Bonnard à Baselitz – Dix ans d'enrichissements du cabinet des estampes 1978-1988* à la Bibliothèque nationale de Paris.
MUSÉES : PARIS (BN) : *Notre-Dame de la Roche Bercaille* 1978, litho.

SAILLART Jehan
XVe siècle. Travaillant en 1452. Français.
Tailleur de camées.

SAILLAUX Jean
XVIIe siècle. Actif à Angers vers 1671. Français.
Peintre verrier.

SAILLER Johann Martin
Né vers 1694 à Oberammergau. Mort le 23 octobre 1774 à Freising. XVIIIe siècle. Actif à Freising. Allemand.
Sculpteur et stucateur.
Il exécuta des sculptures pour plusieurs églises de Bavière et notamment de Freising.

SAILLY Laure Louise Jehanne
Née le 22 décembre 1871 à Beauvais (Oise). XIXe-XXe siècles. Française.
Peintre de miniatures, graveur.
Elle fut élève de Robert Fleury, Jules Lefebvre et Humbert. Elle exposa à Paris, au Salon des Artistes Français, dont elle fut membre sociétaire à partir de 1897, puis hors-concours. Elle reçut une mention honorable à l'Exposition universelle de Paris en 1900, une autre en 1907 comme lithographe, une médaille d'argent en 1924 et d'or en 1926 pour la gravure. Elle fut décorée de la Légion d'honneur en 1937.

SAILMAKER Isaac ou **Sailmacker**
Né vers 1633 en Angleterre (?). Mort le 28 juin 1721. XVIIe-XVIIIe siècles. Britannique.
Peintre de paysages, marines.
Il fut élève de George Geldrop. Il vécut en Angleterre et peignit notamment *La Flotte devant Mardyke en 1657* sur l'ordre de Cromwell, et *La Flotte de l'amiral Sir George Rooke en 1714.*
VENTES PUBLIQUES : LONDRES, 17 nov. 1967 : *Vue de Greenwich* : **GNS 2 800** – LONDRES, 17 juil. 1974 : *Bateaux au large de Douvres* : **GBP 750** – NEW YORK, 2 déc. 1976 : *Vue de Greenwich,* h/t (49,5x75) : **USD 3 800** – LONDRES, 6 juin 1988 : *Bateaux au large de Portsmouth,* h/t (85,5x77,5) : **GBP 3 500** – LONDRES, 20 avr. 1990 : *Le Britannia, 98 canons, toutes voiles, et d'autres bâtiments* 1683, h/t (76,2x118,7) : **GBP 41 800** – NEW YORK, 11 avr. 1991 : *Greenwich vu de la Tamise avec l'Observatoire Royal à distance,* h/t (50x75) : **USD 22 000** – PARIS, 13 déc. 1996 : *Marine au large de Douvres,* h/t (60x91) : **FRF 42 000.**

SAILO Albinus ou **Alpo** ou **Léopold**
Né le 17 novembre 1877 à Hämcenlinna (près de Tavastehus). XXe siècle. Finlandais.
Sculpteur.
Il fit ses études à Helsinki, Florence et Budapest.
MUSÉES : HELSINKI (Ateneum Mus.) : *trois bustes.*

SAIN Edouard Alexandre de
Né le 13 mai 1830 à Cluny (Saône-et-Loire). Mort le 27 juin 1910 à Paris. XIXe siècle. Français.
Peintre d'histoire, scènes de genre, compositions animées, portraits.
Il fut élève de Picot à l'académie des beaux-arts de Paris et de l'académie de Valenciennes. Il vécut et travailla à Écouen, séjournant régulièrement en Bretagne, dans le Pays Basque et en Italie.
Il exposa au Salon de Paris de 1853 à 1910, aux Salons des Artistes Français, dont il fut membre sociétaire à partir de 1883, de la Société Nationale des Beaux-Arts de 1890 à 1910 dont il fut membre sociétaire, à Toulouse, Périgueux, Lyon, Amsterdam, Anvers, Londres, Vienne, Chicago, Melbourne. Il reçut une médaille en 1866, de troisième classe en 1875, et à l'Exposition universelle de Paris une médaille d'argent en 1889 et une de bronze en 1900. Il fut chevalier de la Légion d'honneur en 1877.

Il débuta avec des peintures d'histoire, puis réalisa de nombreuses compositions inspirées de Rome et Naples.

MUSÉES : AUTUN : *Le Paiement, souvenir de la place Montanara à Rome* – DIEPPE : *Litvinne à l'opéra* – LONDRES, États-Unis : *Jeune Fille de l'île de Capri* – PARIS (Mus. du Luxembourg) : *Fouilles à Pompéi* – PÉRIGUEUX : *Jeannette* – REIMS : *Napoléon III* – VALENCIENNES : *Repas de noces à Capri* – *Portraits de Lambrecht, de Delsart et de Constant Moyaux* – VAUCOULEURS : *La Famille.*
VENTES PUBLIQUES : PARIS, 23 déc. 1918 : *Portrait d'homme en costume Henri IV* : **FRF 45** – PARIS, 20 avr. 1928 : *Le modèle* : **FRF 205** – PARIS, 28 déc. 1942 : *Le marchand de moules* : **FRF 3 800** – PARIS, 14 mars 1945 : *Portrait de femme* : **FRF 2 600** – PARIS, 18 oct. 1946 : *Paysage* : **FRF 1 800** – PARIS, 11 avr. 1949 : *La ratisseuse* : **FRF 3 000** – BERNE, 3 mai 1979 : *Rêverie 1883*, h/t (50x39,5) : **CHF 2 100** – NEW YORK, 28 oct. 1981 : *Le Mariage 1871*, h/t (96x147,5) : **USD 9 500** – L'ISLE-ADAM, 20 fév. 1983 : *Portrait de jeune femme*, h/t (54x46) : **FRF 12 000** – LONDRES, 7 fév. 1986 : *Portrait d'une élégante*, h/t (195,7x130) : **GBP 4 500** – NEW YORK, 29 oct. 1987 : *Élégante au parasol rouge*, h/t (196x131) : **USD 21 000** – PARIS, 7-12 déc. 1988 : *Falaises à Étretat ; chemin creux en Normandie*, pierre noire et craie/pap. bleu (23x36) : **FRF 15 000** – COPENHAGUE, 25 oct. 1989 : *Scène de chasse avec quatre chiens au pied d'un arbre où sont accrochés un habit de piqueur et un cor de chasse 1885*, h/t (58x43) : **DKK 32 000** – PARIS, 12 juin 1990 : *Scène de rue*, h/pan. (46x36) : **FRF 18 000** – NEW YORK, 22 mai 1991 : *Fouilles à Pompéi 1866*, h/t (108x85,1) : **USD 27 500** – NEW YORK, 17 oct. 1991 : *Rosina*, h/t (105,1x63,5) : **USD 9 900** – NEW YORK, 22 oct. 1997 : *La Pause des paysans napolitains 1898*, h/t (136,5x88,9) : **USD 16 100.**

SAIN Marius Joseph
Né le 18 octobre 1877 à Avignon (Vaucluse). XXᵉ siècle. Français.
Sculpteur.
Il fut élève de Thomas, Félix Charpentier, Injalbert et Allouart. Il exposa à Paris, au Salon des Artistes Français, dont il fut membre sociétaire à partir de 1907 ; il reçut une mention honorable en 1903, une médaille de troisième classe en 1906, de deuxième classe en 1910. Il fut fait chevalier de la Légion d'honneur en 1926.
Il sculpta plusieurs monuments aux morts.
MUSÉES : AVIGNON : *Harmonie* – *La Chanson du vin* – *Le Christ à la colonne* – PARIS (Mus. du Petit Palais) : *Jeune Pâtre arabe.*
VENTES PUBLIQUES : PARIS, 13 juin 1980 : *Porteur d'eau grec 1912*, bronze doré et patiné (H. 44) : **FRF 3 800** – ENGHIEN-LES-BAINS, 16 oct. 1983 : *Couple de jeunes berbères*, bronze patine brune nuancée et dorée, une paire (H. 36) : **FRF 80 000** – ORLÉANS, 17 oct. 1985 : *Vénus Anadyomene*, marbre blanc (H. 263) : **FRF 145 000.**

SAÏN Paul Étienne
Né le 27 octobre 1904 à Paris. XXᵉ siècle. Français.
Sculpteur, décorateur.
Il fut élève de Jules Félix Coutan, Paul Maximilien Landowski, Carli et de son père Marius Sain. Il expose depuis 1923, notamment au Salon des Artistes Français, dont il fut membre sociétaire. Il obtint une médaille de bronze en 1924.
VENTES PUBLIQUES : PARIS, 11 avr. 1988 : *Vase et fleur*, pan. de laque (141x120) : **FRF 18 500** – LONDRES, 13 mars 1996 : *Personnage sur un chemin à l'approche d'un village*, h/t (38,5x55,5) : **GBP 1 035.**

SAÏN Paul Jean Marie
Né le 5 décembre 1853 à Avignon (Vaucluse). Mort le 6 mars 1908 à Avignon (Vaucluse). XIXᵉ siècle. Français.
Peintre de paysages, marines.
Il fut élève de Guilbert, d'Anelle et Gérôme. Il vécut à Saint Cicéry dans l'Orne puis dans le Midi. Il débuta au Salon de 1879 ; il reçut une mention honorable en 1883, une médaille de troisième classe en 1886, une médaille de bronze en 1889 à l'Exposi-

tion universelle de Paris, une médaille de seconde classe en 1893, une médaille de bronze en 1900 à l'Exposition universelle de Paris. Il fut fait chevalier de la Légion d'honneur en 1895.
BIBLIOGR. : Gérald Schurr : *Les Petits Maîtres de la peinture – Valeur de demain*, t. II, L'Amateur, Paris, 1982.
MUSÉES : ALENÇON : *La Sarthe et Saint-Cénery* – AUXERRE – AVIGNON : *Le Matin aux bords du Rhône* – *Crépuscule de novembre île de la Barthelasse* – CARPENTRAS : *Vue d'Avignon prise de la Barthelasse* – *Vue d'Avignon prise de la route de Villeneuve* – *La Tour de Philippe Le Bel* – *Route du chêne vert* – *Sainte-Garde près de Saint-Didier* – CLERMONT-FERRAND – DOUAI : *Tête d'étude* – MONTPELLIER : *Bords de la Sarthe à Saint Céneris* – PARIS (Mus. du Louvre) : *Crépuscule en Normandie* – PARIS (Mus. du Luxembourg) : *Le Pont d'Avignon* – PERPIGNAN – SÈTE : *Crépuscule du pont d'Avignon.*
VENTES PUBLIQUES : PARIS, 6 déc. 1916 : *Villeneuve-les-Avignon* : **FRF 180** – PARIS, 11 fév. 1919 : *Toga, environs de Bastia* : **FRF 300** – PARIS, 20 nov. 1925 : *Paysage de la Corse* : **FRF 650** – PARIS, 22 mars 1933 : *Paysage avec arbre* : **FRF 42** – PARIS, 13 nov. 1942 : *Scène populaire* : **FRF 3 000** – PARIS, 26 avr. 1944 : *La lecture au bord de la route* : **FRF 2 000** – PARIS, 2 nov. 1948 : *Bord du lac* : **FRF 1 500** – PARIS, 18 oct. 1950 : *Paysage du Midi* : **FRF 1 200** – PARIS, 9 fév. 1955 : *Dans la campagne* : **FRF 8 100** – PARIS, 16 mars 1972 : *La barque* (42x52) : **FRF 550** – BERNE, 25 oct. 1979 : *Paysage d'automne 1884*, h/t (61x46) : **CHF 2 200** – LYON, 4 déc. 1985 : *Les Béni-ramesses près de Constantine*, h/t (73x100) : **FRF 19 500** – PARIS, 29 juin 1988 : *Sur la route de Draveil*, h/t (41x55) : **FRF 10 000** – LYON, 21 mars 1990 : *Paysage méditerranéen*, h/t (46x61) : **FRF 17 500** – LONDRES, 11 mai 1990 : *Matinée de juin sur les bords de la Sarthe aux environs d'Alençon*, h/t (88,5x132) : **GBP 7 150** – PARIS, 16 nov. 1990 : *Chemin de campagne*, h/t (33x48) : **FRF 6 800** – PARIS, 26 juin 1992 : *Jeune femme au bord de la rivière*, h/t (46x60) : **FRF 7 900** – PARIS, 6 oct. 1995 : *Jeune femme lisant*, h/t (36,5x53,5) : **FRF 12 000** – PARIS, 19 avr. 1996 : *Les abords du fleuve*, h/t (27x40,5) : **FRF 6 000.**

SAIN Petrus Sinan
Né en 1885 à Mostar. XXᵉ siècle. Yougoslave.
Peintre.
Il fit ses études à Vienne, Munich, Berlin et Paris et s'établit à Sarajevo.

SAINCTIER Lidoire
XVIᵉ siècle. Actif à Tours de 1581 à 1584. Français.
Sculpteur d'armoiries.
Il fut aussi architecte.

SAINCTON. Voir **SAINTON**

SAINSBURY Everton
Né en 1849. Mort en octobre 1885. XIXᵉ siècle. Actif à Clapham. Britannique.
Peintre de genre.

SAINSOT Louise Victoire, née **Charpentier**
Née à Saint-Prest. Morte à Saint-Prest. Française.
Peintre.
Le Musée de Chartres conserve d'elle *Paysage, effet de neige.*

SAINT Daniel
Né le 12 janvier 1778 à Saint-Lô (Manche). Mort le 23 mai 1847 à Saint-Lô. XIXᵉ siècle. Français.
Peintre de scènes de genre, portraits, aquarelliste, peintre de miniatures.
Il fut élève de Jean-Baptiste Regnault, de Jean-Baptiste Augustin et d'Aubry. Il exposa au Salon entre 1804 et 1839 et obtint une médaille de deuxième classe en 1806 et une de première classe en 1808 ; chevalier de la Légion d'honneur en 1839.
Il réalisa de nombreuses miniatures, principalement des portraits féminins.
MUSÉES : LONDRES (coll. Wallace) : *L'impératrice Joséphine*, miniature – *Napoléon Iᵉʳ*, miniature – *Portrait de femme*, miniature – *Louis-Napoléon, roi de Hollande*, miniature – NARBONNE : *La belle Grecque*, miniature – PARIS (Mus. du Louvre) : *Mme E. Jullien*, née Beauvalet, miniature – *Jeune dame en noir*, miniature – SAINT-LÔ : *deux portraits de femmes et un portrait d'homme*, ivoire, miniatures – une aquarelle – VIRE : *Fabrique de cercles à La Mauffe*, miniature.
VENTES PUBLIQUES : PARIS, 1862 : *Jeune fille dans un parc*, miniature : **FRF 955** ; *Jeune femme assise près d'une fenêtre donnant sur la campagne*, miniature : **FRF 1 970** – PARIS, 1872 : *Jeune femme à mi-corps*, miniature : **FRF 2 400** – PARIS, 1886 : *Portrait de l'impératrice Joséphine*, miniature : **FRF 2 500** – PARIS, 1898 :

Portrait de l'impératrice Joséphine, miniature : **FRF 4 700** – PARIS, 18-22 avr. 1910 : *Portrait de femme ; Portrait de jeune garçon*, deux miniatures ornant le dessus et le dessous du couvercle d'une ancienne boîte à musique en or ciselé : **FRF 2 550** – PARIS, 8 avr. 1919 : *Portrait de femme*, miniature : **FRF 2 300** – PARIS, 6 juil. 1920 : *Portrait de jeune femme à mi-corps*, miniature : **FRF 1 150** – PARIS, 26 avr. 1923 : *Portrait d'une reine*, miniature : **FRF 5 000** – PARIS, 2 déc. 1925 : *Portrait de Charles X*, miniature : **FRF 2 800** – PARIS, 27 juin 1935 : *Jeune femme*, miniature : **FRF 2 000** – PARIS, 5 mars 1937 : *Jeune femme en robe blanche et ceinture bleue*, miniature : **FRF 900** ; *Portrait du roi Charles X*, importante miniature : **FRF 7 000** – PARIS, oct. 1945-juil. 1946 : *Portrait de femme*, miniature : **FRF 36 000** ; *Portrait d'homme*, miniature : **FRF 11 500** – PARIS, 17 mai 1950 : *Portrait du comte d'Artois* 1824, miniature : **FRF 60 000** ; *Portrait d'officier*, miniature : **FRF 17 000** – PARIS, 13 juin 1952 : *Portrait d'une jeune femme en robe blanche* : **FRF 102 000** – PARIS, 8 nov. 1996 : *Marcelle Clary, comtesse Tascher de la Pagerie*, aquar. et gche (7x5,5) : **FRF 30 000**.

SAINT Guillaume
XVIII° siècle. Hollandais.
Dessinateur, graveur au burin.
Il était actif à Amsterdam.
MUSÉES : AMSTERDAM (Cab. des Estampes) : un dessin.

SAINT J. D.
XVIII° siècle. Français.
Dessinateur d'ornements.

SAINT Jean Pierre
Né en 1938 à Lisieux (Orne). XX° siècle. Français.
Dessinateur, pastelliste.
Dans les années quatre-vingt, quatre-vingt-dix, il est un exposant régulier du Salon d'Automne à Paris. Il a participé également au Salon de Montrouge, à Paris aux Salons Grands et Jeunes d'Aujourd'hui et Mac 2000.
On cite : *Singe et boule – Réactions diverses d'un singe.*

SAINT Lawrence
Né le 29 janvier 1885 à Sharpsburg (Pennsylvanie). XX° siècle. Américain.
Dessinateur, graveur, illustrateur, peintre de cartons de vitraux.
Élève de William Merrit Chase, Cecilia Beaux, Henry Rankin Poore et William-Sergeant Kendall, il étudia également en Europe.
Il se spécialisa dans la décoration des vitraux et illustra plusieurs livres.
MUSÉES : LONDRES (Albert and Victoria Mus.) – PITTSBURGH (Carnegie Inst.).

SAINT Louise Anne, Mlle
Née le 14 avril 1865 à Évreux (Eure). XIX°-XX° siècles. Française.
Peintre de genre.
Elle fut élève de Jules Lefebvre et de Henry Jules Jean Geoffroy. Elle exposa à Paris, au Salon des Artistes Français, dont elle fut membre sociétaire. Elle reçut une mention honorable en 1904, une médaille de troisième classe en 1910.
MUSÉES : PARIS (Mus. du Petit Palais).

SAINT(S), SAINTE(S), Maîtres de ou des. Voir MAÎTRES ANONYMES

SAINT(S) ou **SAINTE(S)** ont été regroupés ci-dessous selon l'ordre alphabétique du nom

SAINT-ACHER F.
XVII° siècle.
Peintre de genre et de natures mortes.
On cite : *Une perdrix* (à Berlin), et *Fruits et argenterie* (à La Haye).

SAINTE-AGATHE Jean Madeleine de
Né le 11 janvier 1761 à Besançon. Mort le 1er mars 1837 à Besançon. XVIII°-XIX° siècles. Français.
Graveur au burin et imprimeur.

SAINT AGRICOL
Né au début du V° siècle. V° siècle. Français.
Peintre de compositions religieuses.
Il était évêque de Chalon-sur-Saône. On lui prête la construction de la cathédrale de Chalon, qu'il enrichit de peintures et de mosaïques.

SAINT-ALBAN Michel de
Né en 1921. XX° siècle. Français.

Peintre, sculpteur.

SAINT ALBAN

VENTES PUBLIQUES : NEUILLY, 3 fév. 1991 : *Au calme 1989*, bronze (30x18) : **FRF 12 000** – SAINT-JEAN-CAP-FERRAT, 16 mars 1993 : *Orage sur l'étang 1966*, h/t (100x147) : **FRF 18 000**.

SAINT-ALBIN Hortensine de. Voir ROUSSELIN-CORBEAU de Saint-Albin Hortensine

SAINT-AMAND Robert de
Né à Chartres (Eure-et-Loir). XIX° siècle. Français.
Peintre d'histoire.
Élève de P. Delaroche. Il débuta au Salon de 1869.
VENTES PUBLIQUES : PARIS, 13-14 déc. 1897 : *Pressentiment de Lolotte* : **FRF 65**.

SAINT-AMOUR de
XVIII° siècle. Français.
Peintre.
Il travaillait en 1753. Il a peint *La Vierge et sainte Anne* dans l'église Saint-Germain de Sully-sur-Loire.

SAINT-AMOUR Jean de
XVIII° siècle. Travaillant vers 1711. Français.
Dessinateur.
Le Musée Britannique de Londres possède de lui quatre dessins avec des cavaliers.

SAINT-AMOUR Pierre Louis Jules de
Né le 5 juin 1800 à Zutkerque (Pas-de-Calais). Mort le 11 décembre 1861 à Saint-Omer (Pas-de-Calais). XIX° siècle. Français.
Peintre.
Le Musée de Saint-Omer conserve de lui *La Place de Béthune*.

SAINT-ANDRÉ Ambroise de Lignereux
Né le 6 juillet 1861 à Paris. XIX°-XX° siècles. Français.
Sculpteur.
Il fut élève de Barrias. Il exposa à partir de 1909, aux Salons des Artistes Français, dont il fut membre sociétaire hors-concours. Il reçut une médaille en 1902 et 1903. Il fut chevalier de la Légion d'honneur.

SAINT-ANDRÉ Bernard de
XVII° siècle. Français.
Peintre de compositions religieuses, scènes de genre, graveur.
Il a gravé notamment d'après Le Brun, *La Galerie d'Apollon*, quarante-six pièces de sculptures, datées de 1695.

SAINT ANDRÉ Simon Bernard de, sieur de ou par erreur Simon Renard
Né en 1613 ou 1614 à Paris. Mort le 13 septembre 1677 à Paris. XVII° siècle. Français.
Peintre de compositions allégoriques, portraits, natures mortes, graveur.
Élève de Louis Beaubrun. Il travailla à Rome. Il fut nommé peintre du Roi en 1646. Il fut reçu académicien le 28 mai 1663.
Initialement il réalisa des portraits de la famille royale, puis représenta ses personnages sous les traits d'allégories. Il réalisa aussi des natures mortes et des vanités inspirées des peintres hollandais Jacques de Claeuw et Jan Vermeulen.
La similitude de nom et de prénom permet de se demander s'il n'est pas parent du graveur Bernard de Saint-André qui travaillait à Paris, vers 1695.

St A.

MUSÉES : PONTOISE : *Nature morte* – VERSAILLES : *Portrait de la reine-mère, Anne d'Autriche* – *Portrait de la reine régnante* – *Mariage de Louis XIV et de Marie-Thérèse* – *Rencontre de Louis XIV et de Philippe IV* – *Louis XIV visite la Manufacture des Gobelins*.
VENTES PUBLIQUES : VERSAILLES, 19 juil. 1981 : *Vanité*, h/t (71x60,5) : **FRF 13 800** – PARIS, 31 oct. 1984 : *Vanité*, h/t (58x47) : **FRF 40 000** – MONTE-CARLO, 29 nov. 1986 : *Allégorie de Charles I° d'Angleterre et Henriette de France dans une Vanité*, h/t (146x120) : **FRF 58 000** – MONTE-CARLO, 6 déc. 1987 : *les vanités du monde*, h/t (115x168) : **FRF 290 000** – NEW YORK, 14 jan. 1988 : *Allégorie de Charles d'Angleterre et d'Henriette de France dans une vanité*, h/t (146x120) : **USD 55 000** – NEW YORK, 12 jan. 1989 : *Allégorie de l'Histoire des Gaules*, h/t (89,5x72,5) : **USD 187 000**

– Paris, 12 juin 1995 : *Vanité*, h/t (37x46,5) : FRF **130 000** –
Londres, 6 déc. 1995 : *Vanité avec une palette et des pinceaux, des sculptures, une branche de corail, un livre ouvert et d'autres objets*, h/t (53,2x61,4) : GBP **20 700**.

SAINT-ANGE Pierre. Voir POTERLET

SAINT-ANGE CHASSELAT Henri Jean. Voir CHASSE-LAT Henri Jean Saint-Ange

SAINT-ANGE-DESMAISONS Louis ou Ange Henri Louis
Né le 30 avril 1780 à Paris. Mort après 1831. xixe siècle. Français.
Dessinateur et graveur au burin.
Élève de David, de Percier, de Brongniart et de Vaudoyer. Il était dessinateur à la Manufacture de Sèvres. Il grava d'après Girau-det et aussi des illustrations de livres. Peut-être identique à ce Desmaisons, de qui l'on cite les planches : *Le tombeau d'Har-court* ; cinq planches pour *Le Voyage Pittoresque de Constanti-nople*, d'après Melling ; et de nombreux portraits lithographiés.
Ventes Publiques : Londres, 25 juin 1981 : *Composition pour les canons de la cathédrale de Saint-Denis* 1827, gche/parchemin, esq. (50x66) : GBP **900**.

SAINT-ANGEL Pierre Charles Gabriel de
Né à Montbreton. xixe siècle. Français.
Sculpteur.
Élève de Dumont, de Bonnasieux et de Maggesi. Il débuta au Salon de 1868.

SAINTE-ANNE Victor de
xviie siècle. Actif à Niort dans la seconde moitié du xviie siècle. Français.
Sculpteur sur bois.
Il fut moine dans le monastère de La Flocellière, dans l'église duquel il sculpta des portes et la chaire.

SAINT-ARMAND, l'Ancien
Né en 1723. xviiie siècle. Français.
Peintre sur porcelaine, surtout de paysages et d'oiseaux.
Il travailla à la Manufacture de Sèvres de 1745 à 1755.

SAINT-ARMAND, le Jeune
Né en 1725. xviiie siècle. Français.
Peintre sur porcelaine et de fleurs.
Il travailla à la Manufacture de Sèvres de 1745 à 1755.

SAINT-AUBERT Antoine François
Né le 9 avril 1715 à Cambrai (Nord). Mort le 11 avril 1788 à Cambrai (Nord). xviiie siècle. Français.
Peintre.
Fils d'un jardinier il fut envoyé à Paris par l'archevêque de Saint-Aubin pour compléter ses études picturales qui avaient été commencées sous la direction du peintre graveur local Antoine Taisne. Revenu dans sa ville natale, Saint-Aubert s'y maria en 1741. Après une carrière heureuse, il proposa en 1780 aux États généraux du Cambrésis la création d'une école de dessin et il en fut le premier professeur. Antoine de Saint-Aubert paraît avoir été surtout influencé par Gillot et son école : il peignit des scènes comiques et diaboliques. L'église d'Avesnes-les-Aubert possède un *Baptême de Clovis*. On a reproché à Antoine Saint-Aubert un coloris un peu crayeux, mais son dessin est spirituel et fort agréable.

St Aubert 1765

Musées : Arras : *Intérieur de cabaret – Scène d'intérieur*, deux peintures – Cambrai : *Vue de la grand'place de Cambrai, un jour de mardi gras – Scène fantastique – Zémire et Azor – Scène diabo-lique – Antre de sorcière – L'artiste* – Lille : *Départ pour la chasse – Intérieur de hameau*, deux sanguines.

SAINT-AUBERT Antoine Louis
Né le 1er septembre 1794 à Cambrai (Nord). Mort le 16 sep-tembre ou novembre 1854 à Cambrai (Nord). xixe siècle. Français.
Peintre de marines.
Élève de son père Louis-Joseph Saint-Aubert. Le Musée de Cambrai conserve de lui : *Côtes de Normandie ; Effet de neige*.
Ventes Publiques : Paris, 7 déc. 1927 : *Voilier devant le château de Douvres*, pl. et lav. : FRF **230**.

SAINT-AUBERT Louis Joseph Nicolas
Né le 13 mai 1755 à Cambrai (Nord). Mort le 12 novembre 1810 à Cambrai (Nord). xviiie-xixe siècles. Français.

Peintre d'histoire.
Élève de son père Antoine François et son successeur à l'École de dessin. Le Musée de Cambrai possède de lui son *Portrait par lui-même* et *Le Christ au tombeau*.

SAINT-AUBIN de
xixe siècle. Français.
Peintre de paysages animés, paysages.
Il exposa au Salon en 1808 *Vue de la grande route de Melun, dans la Forêt de Fontainebleau* et en 1833, *Intérieur d'une forêt*.
Nous croyons que cet artiste, qui demeurait rue des Moulins et pour lequel on n'indique aucun prénom est le même que Jacques Louis de Saint-Aubin né à Paris en 1779, qui entra à l'École des Beaux-Arts le 19 germinal an III, comme élève du citoyen de Saint-Martin, peintre de paysages, demeurant rue de la Lune. Un autre de Saint-Aubin, Jean Denis né à Paris en 1786, entre à l'École des Beaux-Arts le 20 fructidor an IX, ancien élève de l'école gratuite de Defresne admis par Houdon. Mais il eut été bien jeune pour être admis au Salon de 1808, à peine vingt-deux ans, et il ne semble pas désigné comme l'élève du paysagiste de Saint-Martin.
Musées : Saint-Omer : *Paysage animé*, offert par l'auteur en 1833.

SAINT-AUBIN Augustin de
Né le 3 janvier 1736 à Paris. Mort le 9 novembre 1807 à Paris. xviiie-xixe siècles. Français.
Peintre de figures, portraits, peintre à la gouache, aqua-relliste, pastelliste, graveur, dessinateur, illustrateur.
Frère de Charles Germain et de Gabriel de Saint-Aubin, il fut d'abord élève de ce dernier puis de Fernand et Laurent Cars. Il débuta en 1752 par une eau-forte : *l'Indiscrétion vengée*, fit la connaissance de Gravelot et grava les fleurons du *Décaméron*. En 1764, il épousa Louise Nicolle Gondeau qui peut lui avoir servi de modèle pour l'*Hommage réciproque* et *Au moins soyez discret*. Ses *Jeux des petits polissons de Paris*, ses *Habillements à la mode* l'avaient déjà fait connaître ; Courtois avait gravé d'après ses dessins : la *Promenade des remparts* et le *Tableau des portraits à la mode*. En 1771 Augustin de Saint-Aubin fut agréé à l'Académie royale, et il exposa cette année-là quatre portraits dessinés, d'après nature et dix-huit portraits gravés d'après Cochin. Mais il ne termina jamais les morceaux qu'il avait entre-pris pour sa réception, un *J.-B. Le Moyne* d'après Tocqué et un *Silvestre* d'après Greuze. En 1773, il exposa de nouveaux por-traits et les dessins du *Concert* et du *Bal paré* ; en 1776, il fut nommé graveur de la bibliothèque du Roi. L'année suivante, il envoya au Salon des dessins à la sanguine et au lavis d'après les pierres gravées du cabinet de M. le duc d'Orléans et les portraits dessinés ou gravés se succédèrent dès lors sans grande inter-ruption. En 1793, il exposait encore *Jupiter et Leda* ; d'après Véronèse, et *Vénus Anadyomède d'Orléans* d'après Titien.
Parmi les nombreux portraits gravés par Augustin de Saint-Aubin il faut faire une place à part à ceux exécutés d'après Cochin, entre autres : *Mme de Pompadour* ; *Moreau le Jeune* ; *Fombert* ; *Cars* ; *Mariette*. Il a gravé ses propres compositions et les plus célèbres sont *Au moins soyez discret*, et *Comptez sur mes serments* ; Duclos a gravé d'après lui : *Concert* et le *Bal paré*. L'œuvre considérable d'Augustin de Saint-Aubin comprend plus de mille trois cents pièces qui ont été cataloguées par E. Bocher. ■ Tristan Leclerc

Ventes Publiques : Paris, 1880 : *Jeune prince conduisant une charrue*, pl. et encre de Chine : FRF **780** – Paris, 1883 : *La prome-nade des remparts de Paris*, dess. à la pl. lavé de bistre, rehaussé de blanc : FRF **12 200** – Paris, 1894 : *La promenade sur les rem-parts*, sépia : FRF **14 500** – Paris, 1896 : *Bal de Saint-Cloud chez Griel* ; *Feu d'artifice chez Griel*, deux dess. à la pl. et à la sépia avec reh. de blanc : FRF **11 100** – Paris, 15-17 fév. 1897 : *Portrait d'Augustin de Saint-Aubin*, bistre sur traits de pl. : FRF **15 100** ; *Au moins soyez discret*, dess. à la mine de pb légèrement aqua-rellé sur la figure : FRF **18 500** – Paris, 1898 : *Portrait de la prin-cesse de Lamballe*, dess. à l'estompe coloré de carmin : FRF **8 100** – Paris, 1899 : *La femme au manchon*, dess. : FRF **10 100** ; *Portrait de Mlle de Fursy*, dess. : FRF **6 400** – Paris, 16-19 juin 1919 : *Portrait de jeune femme*, pierre noire : FRF **4 000** – Paris, 8 mars 1920 : *Portrait de femme*, cr. : FRF **2 000** – Paris, 18 juin 1920 : *Portrait de la femme de l'artiste*, mine de pb : FRF **5 000** – Paris, 29-30 nov. 1920 : *Jeune femme en*

pied, dans un costume de la cour ; Grande robe à la reine, chapeau à la milady, deux dess. : **FRF 25 000** – PARIS, 15 avr. 1921 : *Portrait de Mme de Saint-Aubin,* mine de pb, reh. d'aquar. : **FRF 20 300** – PARIS, 12 mars 1926 : *Portrait de Mme Salmon,* mine de pb : **FRF 530** – LONDRES, 6 mai 1926 : *Le duo,* gche : **GBP 250** – PARIS, 1ᵉʳ juin 1928 : *L'hommage réciproque,* cr. reh. : **FRF 40 000** ; *Portrait de femme,* mine de pb : **FRF 8 000** – LONDRES, 24 avr. 1929 : *Madame de Genlis,* pierre noire attr. : **GBP 32** – PARIS, 13-15 mai 1929 : *Portrait de l'artiste ; Portrait de la femme de l'artiste,* deux dess. : **FRF 12 000** ; *Portrait de la femme de l'artiste,* dess. : **FRF 90 000** ; *Promeneurs dans les jardins du Colisée, Paris,* dess. : **FRF 76 000** ; *Portrait de Charles de Saint-Aubin,* dess. : **FRF 11 500** – PARIS, 1ᵉʳ-2 déc. 1932 : *Promeneurs dans les Jardins du Colisée à Paris,* cr. et lav. légèrement aquarellé : **FRF 46 000** – PARIS, 14 déc. 1935 : *Portrait de jeune femme,* mine de pb : **FRF 5 200** – PARIS, 14 mai 1936 : *Portrait de Corinville l'aîné, du Théâtre patriotique,* pierre noire : **FRF 1 000** – PARIS, 14 déc. 1936 : *Le peintre amoureux,* sanguine : **FRF 1 020** – PARIS, 22 fév. 1937 : *Portrait de Gluck,* cr. : **FRF 9 500** – LONDRES, 24 juin 1938 : *Portrait de l'artiste,* dess. : **GBP 35** – PARIS, 13 fév. 1939 : *Procession solennelle, à Versailles, pour l'ouverture des États Généraux,* pl. et lav. de Chine : **FRF 2 000** – PARIS, 30 juin-1ᵉʳ juil. 1941 : *La Marchande de broderies,* pl. et lav. : **FRF 22 100** – PARIS, 3 juil. 1941 : *La Promenade des remparts de Paris 1760,* mine de pb et pierre d'Italie : **FRF 70 000** – PARIS, 20 nov. 1941 : *Jeune femme en buste,* pierre noire et estompe, légers reh. de sanguine : **FRF 2 600** – PARIS, 28 nov. 1941 : *La Métairie,* pl. et lav. d'encre : **FRF 6 600** – PARIS, 31 mars 1943 : *Louis XVI labourant,* craie et lav. de sépia : **FRF 5 600** – PARIS, 4 déc. 1944 : *Jeune femme de profil,* pierre noire et reh. de sanguine : **FRF 4 000** – PARIS, 8 fév. 1945 : *La Promenade des remparts de Paris 1760,* mine de pb et pierre d'Italie : **FRF 230 000** ; *La Marchande de broderies,* pl. et lav. : **FRF 100 000** – PARIS, 8 juil. 1949 : *La dormeuse,* mine de plomb. attr. : **FRF 5 200** – PARIS, 23 juin 1950 : *Vénus et l'Amour,* mine de pb, reh. de past., d'aquar. et de lav. : **FRF 380 000** – PARIS, 15 jan. 1951 : *Personnages à l'entrée d'une caverne,* lav. de bistre et encre de Chine attr. : **FRF 190 000** – PARIS, 21 mars 1952 : *Portrait présumé de Madame Helman* : **FRF 380 000** – PARIS, 4 juin 1958 : *Portrait d'A. de Saint-Aubin par lui-même,* pl., lav. : **FRF 650 000** – PARIS, 28 mars 1963 : *La tendresse maternelle ; La sollicitude maternelle,* deux aquar. : **FRF 15 500** – LONDRES, 13 déc. 1984 : *Portrait de la femme de l'artiste,* cr et touches de craie rouge et aquar. (19,9x13,8) : **GBP 5 000** – PARIS, 29 nov. 1985 : *Portrait de femme 1776,* cr. noir et traits de sanguine, de forme ovale (12,5x11) : **FRF 5 100** – PARIS, 12 déc. 1988 : *Portrait de la Baronne de... (Louise-Émilie),* pierre noire et aquar. (15,6x13,2) : **FRF 55 000** – NEW YORK, 15 jan. 1992 : *Portrait présumé de la femme de l'artiste ; Autoportrait 1767,* mine de pb avec reh. de blanc (chaque 8,3x5,8) : **USD 5 500** – LONDRES, 6 juil. 1992 : *Portrait d'un homme de profil,* craie noire (diam. 12,7) : **GBP 2 420** – PARIS, 9 déc. 1992 : *Grande robe « à la Reine » et chapeau de miladi ; Grande robe de cour garnie de gaze entrelacée,* mine de pb et aquar., une paire (25x18,5) : **FRF 30 000** – NEW YORK, 11 jan. 1994 : *Portrait d'une jeune femme coiffée d'un bonnet blanc de profil gauche,* craie noire et encre (15,9x12,2) : **USD 4 600** – LONDRES, 4 juil. 1994 : *Projet de médaille célébrant la naissance du Dauphin,* encre et craie blanche (18x17,5) : **GBP 4 830** – PARIS, 22 mars 1995 : *Jeune femme en buste,* mine de pb (diam. 6,5) : **FRF 10 000.**

SAINT-AUBIN Catherine Louise
Née le 5 avril 1727. Morte le 8 janvier 1805. XVIIIᵉ siècle. Française.
Graveur et dessinatrice.
Elle a gravé notamment des vues du mont Saint-Michel.

SAINT-AUBIN Charles Germain de
Né le 17 janvier 1721 à Paris. Mort le 6 mars 1786 à Paris. XVIIIᵉ siècle. Français.
Peintre de genre, intérieurs, fleurs, aquarelliste, dessinateur, décorateur.
D'abord élève de son père le brodeur Gabriel Germain de Saint-Aubin, il travailla ensuite chez Dutro où il étudia la décoration ornementale. Après avoir collaboré avec Gabriel Germain jusqu'en 1745 il quitta sa famille, s'installa rue de la Vellerie, épousa en 1751 Françoise Trouvé, et prit le titre de dessinateur du Roi pour le costume. Il perdit sa femme en 1759. En 1770 Charles Germain fit un voyage en Flandre et visita les collections de tableaux ; l'année suivante, il se rendit à Lyon et en Provence. Protégé par Mme de Pompadour qui fit venir pour lui une boîte

de couleurs de la Chine, Charles Germain se délassait de ses travaux décoratifs par l'étude des fleurs : il travailla quarante ans à sa suite de deux cent cinquante études à l'aquarelle réunies dans le *Livre de fleurs* : à côté de nombreuses pages peintes d'après nature il ajouta quelques fleurs imaginaires.
Comme ses frères Gabriel et Augustin, Charles Germain fut graveur ; il a signé deux séries de planches portant pour titre : *Mes Petits Bouquets* et *Les Fleurettes,* ainsi que deux suites d'eaux-fortes : *Essais de papillonneries humaines,* où le bizarre se mêle au gracieux. Son portrait dessiné par une demoiselle de Saint-Aubin a été gravé par J. de Goncourt.　■ Tristan Leclerc
MUSÉES : PARIS (Bibl. de l'Inst.) : une centaine d'esquisses.
VENTES PUBLIQUES : PARIS, 1883 : *Intérieur de l'atelier de l'artiste,* pl., lav. de bistre et encre de Chine, reh. de blanc : **FRF 292** – PARIS, 1896 : *Panneaux avec trophées,* cr. noir et reh. de blanc, deux dessins : **FRF 185** – PARIS, 19 mars 1924 : *Patron de broderie,* aquar. : **FRF 130** – LONDRES, 27 fév. 1925 : *La présentation* : **GBP 157** – MONTE-CARLO, 11 févr 1979 : *Le Papillon musicien,* pl. et encre brune et lav. gris (21x17) : **FRF 11 000** – PARIS, 26 mars 1996 : *Mes petits bouquets,* eau-forte, dédié à la Duchesse de Chevreuse : **FRF 35 000.**

SAINT-AUBIN Françoise de, née Trouvé
D'origine lorraine. Morte en 1759 à Paris. XVIIIᵉ siècle. Française.
Dessinatrice.
Épousa en 1751 Charles Germain de Saint-Aubin.
VENTES PUBLIQUES : PARIS, 13-15 mai 1929 : *Portrait de Charles de Saint-Aubin,* dess. : **FRF 5 200.**

SAINT-AUBIN Gabriel Jacques de
Né le 14 avril 1724 à Paris. Mort le 14 février 1780 à Paris. XVIIIᵉ siècle. Français.
Peintre d'histoire, scènes de genre, portraits, paysages, peintre à la gouache, aquarelliste, graveur, dessinateur, illustrateur.
Fils d'un brodeur, il dessina d'abord chez Sarrasin puis à l'Académie Royale sous la direction de Jeaurat, Colin de Vermont et Boucher. En 1750, il obtint le deuxième prix au concours de l'Académie. En 1752, il ne fut pas même classé et Fragonard arriva en tête devant Monnet. Celui-ci triompha l'année suivante et Gabriel de Saint-Aubin ne fut encore que second. En 1754 il échoua à nouveau et s'en tint là ; il se consacra alors au dessin. Dès 1750, il avait cependant gravé à l'eau-forte : les *Deux Amants,* la *Marche du bœuf gras,* la *Foire de Bezons, Mérope ;* son *Allégorie sur les mariages faits par la Ville de Paris* est de l'année suivante ; en 1752, il grava son tableau de concours : la *Réconciliation d'Absalon et de David,* une *Allégorie sur la naissance du Dauphin* et les *Nouvellistes ;* en 1753, il transporta encore sur le cuivre son *Laban* et signe la plus charmante sans doute des eaux-fortes originales françaises du XVIIIᵉ siècle, la *Vue du Salon du Louvre.*
Dès lors Gabriel de Saint-Aubin se livre à sa fantaisie et à son amour de la vie contemporaine ; partout il dessine ; il couvre de croquis les marges des catalogues d'expositions, les marges ou les pages de garde des huit volumes de la *Description de Paris* de Piganiol de la Force. Il grave entre temps ses *Quatre Vases,* son *Charlatan,* sa *Petite Poste,* son *Spectacle des Tuileries* (1760). Il peint la même année la *Parade des boulevards,* expose en 1761 sa gouache la *Guinguette ;* il date de 1761 le *Bal d'Auteuil,* de 1762 les dix eaux-fortes sur l'*Incendie de la Foire de Bezons,* de 1765 une *Vue du Salon,* de 1770 l'*Arrestation,* de 1772 une *Fête au Colisée* (gouache), de 1774 l'*Incendie de l'Hôtel-Dieu* (gouache). Vers la même époque, il peint à l'huile l'*Académie particulière,* petit chef-d'œuvre de grâce et qu'il grava en eau-forte de grande qualité ; en 1778, il peint encore une œuvre importante la *Naumachie des Jardins de Monceau.*
Mais c'est surtout comme dessinateur et graveur que Gabriel de Saint-Aubin prend place parmi les plus rares maîtres français : sa pointe allie la fantaisie à la plus sûre technique ; sa science du clair-obscur, trouve en eau-forte comme dans les feuillets dessinés à s'employer heureusement, son crayon se fait tour à tour ferme et léger.

S A

BIBLIOGR. : Émile Dacier : *Catalogues de ventes et livrets de salons illustrés par Gabriel de Saint-Aubin,* Société de Reprod. de Dessins de Maîtres, Paris, 1909-1921 – Émile Dacier : *L'œuvre*

gravé de Gabriel de Saint-Aubin, Société pour l'Étude de la Gravure Française, Paris, 1914 – Émile Dacier : *Gabriel de Saint Aubin, peintre, dessinateur et graveur. Catalogue raisonné*, 2 vol., G. Van Oest, Bruxelles-Paris, 1929-1931 – Émile Dacier : *Le Carnet de Dessins de Gabriel de Saint-Aubin conservé à la Bibliothèque Royale de Stockholm*, Paris, 1955.

Musées : Paris (Mus. du Louvre) : *Vue du Salon de 1779* – Paris (Mus. Carnavalet) – Paris (collection Destailleur) – Paris (collection J. Doucet).

Ventes Publiques : Paris, 1855 : *Portrait de Mlle Bordier, du théâtre Nicolet*, dess. au cr. noir reh. de past. : **FRF 5 000** – Paris, 20 mai 1873 : *Conversation galante*, aquar. : **FRF 900** – Paris, fév. 1877 : *Le Salon de 1787*, aquar. : **FRF 915** – Paris, 1883 : *Le marché aux fleurs*, sanguine avec reh. du blanc : **FRF 2 500** – Paris, 1896 : *Portrait de jeune femme*, dess. aux cr. de coul. et past. : **FRF 3 000** ; *L'Académie particulière*, cr. noir et reh. d'aquar. : **FRF 4 000**, 15-17 fév. 1897 : *Les dimanches de Saint-Cloud 1792*, dess. : **FRF 2 100** ; *Construction des boutiques sur les demi-lunes du Pont-Neuf 1775*, sanguine et pierre noire, accents de pl. : **FRF 7 100** – Paris, 28-29 mars 1898 : *La saisie par huissier*, dess. reh. de coul. : **FRF 6 200** ; *L'entretien galant*, aquar. : **FRF 1 700** – Paris, 17 mai 1898 : *Allégorie des mariages*, dess. à la pl., au cr. noir, à la gche et au past. : **FRF 3 305** – Paris, 1899 : *La salle de ventes publiques* : **FRF 6 550** ; *Le couronnement de Voltaire*, dess. : **FRF 5 100** ; *Un escalier*, dess. : **FRF 9 000** ; *Adresse de Périer*, dess. : **FRF 6 000** – Paris, 8 mai 1919 : *Une scène de l'opéra « Pyrame et Thisbé »*, cr. relevé d'encre de Chine et sépia : **FRF 1 400** ; *Allégorie sur l'érection de la statue de Louis XV*, mine de pb, retouchée au lav., recouvrant le trait d'une eau-forte : **FRF 11 500** ; *Jeune femme debout sur le siège d'une carrosse* : **FRF 2 000** – Paris, 26-27 mai 1919 : *Vue du Dôme de l'abbaye de Panthémont bâtie sur les dessins de N. Coutant 1779*, pl. et lav. d'aquar. : **FRF 2 500** ; *Portrait de l'artiste*, pierre noire, frottis et lav. : **FRF 5 950** – Paris, 19 déc. 1919 : *L'escalier*, lav. : **FRF 5 100** – Paris, 6-8 déc. 1920 : *L'incendie de la fête des Loges*, dess. : **FRF 3 500** ; *Le Menuet*, sanguine : **FRF 6 700** – Paris, 7-8 mai 1923 : *Portrait du peintre Antoine de Machy*, pierre noire et past. : **FRF 8 200** ; *Jupiter et Antiope* ; *Jupiter et Danaé* ; *Jupiter et Léda* ; *Jupiter et Io*, pierre noire, sanguine et lav., quatre motifs pour dessus de portes : **FRF 22 800** ; *La Naïade de Houdon*, cr. : **FRF 14 600** ; *Portrait de femme*, past. : **FRF 3 400** – Londres, 28 mai 1924 : *Allégorie de la naissance du duc de Berri*, pl. et lav. : **GBP 390** – Paris, 17-18 juin 1925 : *Feuille d'album*, cr., sanguine, pl., lav. et aquar. : **FRF 7 700** ; *Le rêve, Voltaire écrivant la Pucelle*, peint./grav. mar. : **FRF 76 000** – Paris, 12 mars 1926 : *Étude pour l'Apothéose de Romulus*, pierre noire et lav. : **FRF 5 500** – Londres, 6 mai 1926 : *Revue des troupes*, pierre noire, pl. et aquar. : **GBP 370** – Paris, 21 mars 1927 : *Le rendez-vous aux Tuileries*, dess. : **FRF 13 100** ; *La Calomnie*, pl. et lav. : **FRF 10 200** ; *Croquis parisiens*, cr. reh. : **FRF 14 000** – Paris, 13 mai 1927 : *Assemblée dans la salle d'un palais* : **FRF 40 250** – Paris, 28 mars 1928 : *Mademoiselle Duthé, aux Champs-Élysées*, dess. : **FRF 13 100** – Paris, 23 mai 1928 : *Dessin pour une coupe*, dess. : **FRF 4 800** – Paris, 10 et 11 déc. 1928 : *L'incendie de l'Hôtel-Dieu*, dess. : **FRF 75 000** – Londres, 9 mai 1929 : *Dessin pour une montre*, pl. et lav. : **GBP 165** – Paris, 13-15 mai 1929 : *Portrait d'Augustin de Saint-Aubin enfant*, dess. : **FRF 20 000** ; *Le jardinier et son seigneur*, dess. : **FRF 19 000** – New York, 11 déc. 1930 : *Concert de harpe* : **USD 1 400** – Paris, 25 juin 1931 : *Deux têtes de femmes* ; *Une rue avec un personnage*, pl. et lav., page d'album : **FRF 3 600** – Londres, 31 mai 1932 : *Trois études de femme s'habillant*, pierre noire : **GBP 42** – Paris, 1ᵉʳ et 2 déc. 1932 : *Intérieur d'une salle de spectacle*, cr. noir de bistre : **FRF 35 000** – Paris, 1ᵉʳ déc. 1933 : *Allégorie*, dess. lavé de bistre reh. d'aquar. et de gche : **FRF 3 000** – Paris, 7 déc. 1934 : *Salle de concert*, dess. au cr. noir : **FRF 6 100** – Londres, 4 déc. 1935 : *Deux femmes dans un intérieur*, pierre noire : **GBP 385** ; *Galant jardinier*, pierre noire : **GBP 78** ; *Scène aux Tuileries*, pierre noire : **GBP 110** – Paris, 14 mai 1936 : *La jeune mère*, pl. et aquar. : **FRF 5 300** – Paris, 12 juin 1936 : *Scène familiale*, pierre noire : **FRF 5 000** – Paris, 30 novembre-1ᵉʳ déc. 1936 : *Le cours du chimiste Sage à la Monnaie 1779*, pierre noire relevée d'encre de Chine : **FRF 73 000** ; *Visite de Christian VII, roi de Danemark à l'école du modèle de l'Académie Royale de peinture et de sculpture*, pl., cr., lav. de Chine et reh. de gche : **FRF 31 000** – Paris, 22 fév. 1937 : *La leçon de harpe*, pl. et lav. de sépia sur cr. à la mine de pb : **FRF 6 000** – Paris, 26 mai 1937 : *Portrait*

d'homme, aquar. : **FRF 2 450** – Paris, 15 juin 1938 : *Une guinguette des environs de Paris*, pl. et lav. de bistre : **FRF 57 000** ; *Le jardinier et son seigneur* : **FRF 8 200** – Londres, 24 juin 1938 : *G. et Rose de Saint-Aubin*, dess. : **GBP 173** ; *L'académie particulière* : **GBP 399** – Paris, 9 mars 1939 : *Andromède au rocher* ; *Roger et Angélique* ; *Jeune femme en source* ; *Jeune femme en buste, la tête penchée* ; *Une statue*, pierre noire, feuille de croquis : **FRF 1 300** – Paris, 3 juil. 1941 : *Allégorie 1772*, pl. et encre de Chine : **FRF 34 000** – Paris, 20 nov. 1941 : *Livre de croquis de Gabriel de Saint-Aubin*, dess., recueil comprenant cent huit pages : **FRF 860 000** ; *Catalogue de peintures et de sculptures par Le Quesnoy et autres maîtres daté de 1774*, dess. ou croquis à la pierre noire, cinquante-huit pages illustrées d'environ cent quatre-vingts œuvres : **FRF 115 000** – Paris, 6 juil. 1942 : *Catalogue des tableaux, estampes, etc., du cabinet de M. Le Président de Lyert, seigneur d'Andilly et autres lieux*, pierre d'Italie, illustré dans les marges d'environ quarante croquis : **FRF 24 500** – Paris, 5 mars 1943 : *Sultanes dans un palais*, encre de Chine : **FRF 8 000** ; *Catalogue de tableaux, estampes, etc., du cabinet de M. Le Président de Lyert* : **FRF 40 000** – Paris, 7 jan. 1947 : *Vue de Paris animée*, dessin, attr. : **FRF 20 000** – Paris, 8 juil. 1949 : *Portrait présumé de la comtesse de Choiseul, en habit de chasse*, pierre noire : **FRF 42 000** – Paris, 1ᵉʳ mars 1950 : *La France nourrit les génies des Arts 1760*, pl. et lav. : **FRF 70 000** – Paris, 9 mars 1951 : *Un salon du Louvre*, pl., lav. d'aquar. et reh. de blanc : **FRF 800 000** – Paris, 3 déc. 1957 : *Le rendez-vous des Tuileries près de la statue d'Antinoüs*, pl. et lav. : **FRF 1 250 000** – Paris, 21 mars 1958 : *Entrée de l'Académie d'architecture au Louvre*, cr., encre de Chine et touches d'aquar. : **FRF 2 050 000** – Londres, 10 juin 1959 : *Femme assise en lisant*, cr., pierre noire, pl. et encre brune : **GBP 1 100** – Londres, 10 mai 1961 : *Une cérémonie à Notre-Dame de Paris*, lav., pl. et encre sur fus. : **GBP 300** – Londres, 26 juin 1963 : *L'Académie particulière* : **GBP 5 000** – Versailles, 23 juin 1968 : *Le cortège nuptial* : **FRF 41 000** – Londres, 7 juin 1974 : *Autoportrait* : **GNS 950** – Monte-Carlo, 26 nov 1979 : *Le Café de la Régence en 1771*, pl. et lav. avec reh. de pierre noire (19,1x15,3) : **FRF 60 000** – Monte-Carlo, 11 févr 1979 : *Le Salon de 1757 au Louvre*, aquar. et gche (14x16,2) : **FRF 85 000** – Berne, 20 juin 1980 : *Vue de la foire de Bezons près de Paris 1750*, eau-forte : **CHF 5 200** – Paris, 9 déc. 1981 : *Les Dessinateurs 1780*, pierre noire et estompe (17x23) : **FRF 43 000** – Londres, 27 juin 1984 : *Marché du bœuf gras*, eau-forte et pointe sèche (13,9x17,1) : **GBP 10 000** – Londres, 13 déc. 1984 : *« Le retour desiré... »*, pierre noire, past. bleu, rose et jaune/pap. bleu (22x28,2) : **GBP 8 000** – Monte-Carlo, 8 déc. 1984 : *L'académie : l'atelier d'un dessinateur*, h/t (58x46) : **FRF 80 000** – Paris, 23 oct. 1985 : *Le dessinateur*, pierre noire et cr de coul. (15x11) : **FRF 110 000** – Paris, 4 déc. 1986 : *La Récompense du poète*, h/t (96x130) : **FRF 3 100 000** – Paris, 4 déc. 1986 : *La récompense du poète 1759*, h/t (96x130) : **FRF 3 100 000** – Londres, 4 déc. 1987 : *Procession romaine*, eau-forte (22,8x40,2) : **USD 4 500** – Paris, 19 fév. 1988 : *Allégorie sur le mariage du comte de Provence 1771*, eau-forte : **FRF 57 000** – Londres, 2 juil. 1990 : *Le jardinier et son seigneur de Sedaine*, encre et lav./craie noire, frontispice, esquisse (12,5x7,9) : **GBP 24 200** – Paris, 9 jan. 1991 : *Jeune Seigneur allongé, ses mains et une fleur*, craies blanche et noire, sanguine et encre, étude (13x20) : **USD 154 000** – New York, 22-23 mars 1991 : *Portrait du comte d'Artois portant le duc d'Angoulême bébé 1776*, craie noire et encre (16,1x10,4) : **USD 26 400** – New York, 14 jan. 1992 : *Apollon et Mars disputant une partie d'échecs entourés de Jupiter, Junon et d'autres dieux brandissant des pièces d'échecs contre le Temps à gauche 1775*, encre et lav. (12,5x17,4) : **USD 46 200** – Paris, 19 nov. 1992 : *Scène d'histoire antique*, encre brune et lav. gris (24x18) : **FRF 13 000** – Paris, 3 fév. 1993 : *Le scélarat Damien*, encre (14,7x12,8) : **FRF 8 000** – New York, 10 jan. 1996 : *Le café de la Régence en 1771, avec J. J. Rousseau lisant au premier plan*, encre et lav. (19,1x15,3) : **USD 20 700** – Paris, 22 mars 1996 : *Académie d'homme assis*, cr. noir, six études (22x32,2) : **FRF 19 000**.

SAINT-AUBIN J.
XVIIIᵉ-XIXᵉ siècles. Britannique.
Peintre de portraits.
Il exposa à Londres de 1795 à 1802, surtout des miniatures.

SAINT-AUBIN Jacques Louis de. Voir l'article **SAINT-AUBIN de**

SAINT-AUBIN Jeanne. Voir **PEYRE Jeanne**

SAINT-AUBIN Louis
XIXᵉ siècle. Français.

Dessinateur.
Neveu d'Augustin Saint-Aubin. Il s'établit en Russie. La Bibliothèque du Palais d'hiver de Leningrad possède trente-quatre dessins de cet artiste.

SAINT-AUBIN Louis Michel de
Né le 20 mars 1731 à Paris. Mort le 24 décembre 1779 à Paris. XVIII^e siècle. Français.
Peintre.
En 1764, il fut attaché comme peintre sur porcelaine à la Manufacture royale de Sèvres.

SAINT-AUBIN Pougin de. Voir POUGIN de Saint-Aubin

SAINT-AUBIN Y BONNEFON Alejandro
Né le 20 janvier 1857 à Madrid. Mort le 24 mai 1916 à Madrid. XIX^e-XX^e siècles. Espagnol.
Peintre de genre, figures.
Il fut élève de Lizcano. Il fut aussi critique d'art.
Musées : MADRID (Gal. mod.) : *Trompé et vaincu.*

SAINT-AUBYN Catherine
Née le 6 septembre 1760 à Londres. Morte le 21 octobre 1836 à Truro. XVIII^e-XIX^e siècles. Britannique.
Aquafortiste.
Elle grava des paysages et des portraits.

SAINT-AULAIRE Félix Achille
Né en 1801 à Verceil. XIX^e siècle. Français.
Peintre de marines et lithographe.
Élève de Garnerey père et fils. Il exposa au Salon en 1827 et en 1838. Il a surtout produit des lithographies de marines.

SAINT-BEAUSSANT Alphonse de
Né en 1842. XIX^e siècle. Français.
Pastelliste.
Élève de Maréchal. Le Musée de Nancy conserve de lui *Les Pins* (paysage d'Italie).

SAINT-BOMRET Gabrielle de ou Bonnais
Née à Paris. XIX^e siècle. Française.
Peintre de paysages.
Élève de Cassagne, de Mme Laston et de Lalaisse et Prosper Guerrin. Elle débuta au Salon de 1865.

SAINT-BRICE Robert
Né en 1898. Mort en 1973. XX^e siècle. Haïtien.
Peintre de compositions animées, figures, portraits. Naïf.
Il a participé aux expositions collectives consacrées à l'art d'Haïti : 1984-1985 *L'Art haïtien dans la collection Angela Gross* au Woodmere Art Museum de Philadelphie, 1984-1986 *Les Maîtres de la peinture d'Haïti dans la collection de Siri von Reis* au musée de l'Art africano-américain de Los Angeles.
Il fut peintre du Vaudou, dessinant, en farine et en marc de café, les scènes qui prédisposent à la transe, avant de s'adonner à la peinture. André Malraux possédait l'une de ses œuvres.
Ventes publiques : PARIS, 29 juin 1976 : *Visage,* h/t (76x61) : **FRF 3 100** – NEW YORK, 30 mai 1984 : *Sans titre* 1954, h/cart. (69,4x53,8) : **USD 1 600** – NEW YORK, 15 mai 1991 : *Femme,* h/t/cart. (152,5x81,5) : **USD 8 800** – NEW YORK, 19-20 mai 1992 : *Les jumeaux Loas* 1955, h/t (172,7x88,9) : **USD 9 350** – PARIS, 17 mai 1993 : *Loa* 1971, h. (61x50,5) : **FRF 57 000** – NEW YORK, 15 nov. 1994 : *Adam et Ève* 1959, h/rés. synth. (78,3x67) : **USD 3 450** – NEW YORK, 24 fév. 1995 : *Le sorcier guérisseur* 1955, h/rés. synth. (61x50,8) : **USD 2 990.**

SAINTE-CATHERINE Jehan de
XIV^e siècle. Actif à Lille de 1337 à 1343. Français.
Sculpteur et peintre.
Père de Pierre Sainte-Catherine. Il exécuta des sculptures pour des églises de Lille et peignit des fanions.

SAINTE-CATHERINE Marie de, dite la Poindresse
XIV^e siècle. Active à Lille en 1347. Française.
Peintre.
Elle a peint le clocher de l'église Saint-Étienne de Lille.

SAINTE-CATHERINE Pierre, Peter ou Pieter de
Mort vers 1387. XIV^e siècle. Français.
Peintre d'histoire.
Fils de Jean de Sainte-Catherine. Il vint à Lille, de 1351 à 1363, et fit un tableau pour le maître-autel de l'église Saint-Maurice. Sa femme était aussi peintre.

SAINTE-CHAPELLE Laurence de
XIX^e siècle. Française.

Paysagiste.
Elle exposa au Salon en 1839 et en 1840.

SAINT-CLAIR Jean Nicolas
Né à Arras (Pas-de-Calais). Français.
Peintre.
Le Musée de Cherbourg possède une toile signée de cet artiste : *Serment d'Amour à la Fontaine.*

SAINT-COLUMKILLE. Voir COLUMBA

SAINT-CRICQ Robert
Né le 21 décembre 1924 à Paris. XX^e siècle. Français.
Peintre, auteur d'assemblages.
Il fit ses études à l'école des beaux-arts de Paris, où il vit et travaille. Il exposa à partir de 1950.
Son œuvre est partagé entre deux types de production : d'une part les peintures et d'autre part les « boîtes » assemblages évocateurs des matériaux les plus divers. Dans l'une et l'autre de ces productions, mais d'une manière plus évidente dans les peintures, Saint-Cricq semble attaché à rendre la silhouette humaine. Nouvel avatar du mythe de la caverne, l'homme chez Saint-Cricq n'est saisi que par allusions, ombres indéfinies et souvent discrètes parcourant un espace lui aussi hypothétique. Ces fantômes ou ectoplasmes sont surtout très caractéristiques de ses peintures. Ses *Boîtes* font songer à quelques ex-votos allant parfois jusqu'à évoquer des paysages, notamment dans la série des *Cabines de bain.*

SAINT-CYR Yvonne de
Née à Paris. XX^e siècle. Française.
Peintre de scènes typiques, compositions animées.
Elle a beaucoup voyagé. Elle exposa à Paris à la section coloniale, à partir de 1930, et à la Fédération du Salon des Artistes Français, aux Salons d'Automne et des Indépendants à partir de 1931, à Nouméa, Sydney, Tahiti et New York, notamment à l'Exposition coloniale de 1931.
Elle s'est spécialisée dans les scènes tahitiennes.
Musées : VINCENNES (ancien Mus. des colonies).

SAINT-DALMAS F. Emeric de
XIX^e siècle. Actif à Guernesey. Britannique.
Dessinateur et graveur à l'eau-forte.
Il exposa à Londres, notamment à la Royal Academy et à Suffolk Street, de 1872 à 1880. Il a publié, de 1881 à 1885, un certain nombre de paysages à l'eau-forte dans *The Etcher* et dans *English Etching.* Neuf d'entre elles sont conservées au Victoria and Albert Museum de Londres.

SAINT DANIEL. Voir SAINT Daniel

SAINT-DELIS Henri Liénard de
Né le 4 avril 1878 à Marconne (Pas-de-Calais). Mort le 15 novembre 1949 à Honfleur (Calvados). XX^e siècle. Français.
Peintre de paysages animés, paysages, marines, aquarelliste.
Son père, officier de Dragons, étant mort jeune, la famille se fixa au Havre, vers 1885. Au lycée du Havre, Henri Saint-Délis était dans la même classe que Othon Friesz, leur amitié devait durer toute leur vie. Il retrouva ensuite Friesz à l'école des beaux-arts du Havre, où ils étaient élèves de Charles Lhullier, ancien élève d'Ingres, et ayant connu Jongkind. Il y connut aussi Dufy, Braque, Lecourt et Copieux. Lorsque Dufy partit pour Paris, Henri de Saint-Délis le rejoignit mais n'y resta au plus qu'une année, fréquentant en 1900 l'atelier de Jean Paul Laurens, visitant les musées et découvrant les impressionnistes. Revenant au Havre, il y menait joyeuse vie avec ses compagnons mais vers 1905 il contracta sans doute la tuberculose et dut passer une dizaine d'années dans un sanatorium en Suisse. Son frère René allait le voir et en rapportait les peintures faites à la montagne pour les montrer à ses anciens camarades d'atelier. La plus grande partie de sa production de Suisse fut détruite lors d'un bombardement du Havre en 1944. Revenu en Normandie peu avant 1920, il quitta Le Havre et s'installa définitivement à Honfleur.
Il semble qu'il exposa régulièrement au Salon des Indépendants à Paris, à partir de 1905. De son vivant deux expositions eurent lieu à Paris en 1945, à Rouen en 1948. Des rétrospectives lui furent consacrées : 1950 école des beaux-arts du Havre ; 1953 hôtel de ville de Honfleur ; 1954 Paris ; 1955 Londres ; 1961 Paris ; 1963 Paris, Honfleur, Le Havre ; 1965 et 1971 Honfleur.
Il est regrettable que la production de Suisse ait été presque complètement détruite ; il semble au vu de ce qu'il en reste, que

cette période ait été influencée par le fauvisme, l'amitié avec Friesz y ayant joué un rôle. La couleur y est vive et le dessin synthétisé en larges arabesques. Il accomplit à Honfleur l'essentiel de son œuvre, quelques portraits, quelques natures mortes mais surtout des paysages de la côte, de la campagne et du port, et une multitude d'aquarelles (une par jour). La production de Honfleur est alerte et franche : le dessin en est volontairement sommaire. On pourrait comparer ce qu'il fut pour Honfleur à ce qu'un Mathieu Verdilhan fut pour la côte Marseillaise.

H. de S^r Delis

BIBLIOGR. : Jean Fischer : *Catalogue de l'exposition rétrospective Henri de Saint-Délis*, Grenier à Sel, Honfleur, 1965.
MUSÉES : ROUEN : *Le Port de Honfleur.*
VENTES PUBLIQUES : PARIS, 3 avr. 1925 : *Vue de Honfleur* : FRF 65 – PARIS, 13 juil. 1942 : *Les Trois-Mâts au port* : FRF 800 – PARIS, 20 déc. 1948 : *Les Jouets* : FRF 1 200 – PARIS, 10 nov. 1954 : *Port de pêche à marée basse*, aquar. : FRF 24 000 – LE HAVRE, 30 avr. 1966 : *Sortie du Normandie, ruban bleu* : FRF 9 000 – VERSAILLES, 6 déc. 1970 : *La Côte vue de Honfleur* : FRF 8 200 – HONFLEUR, 25 fév. 1973 : *Jardin public à Honfleur* : FRF 15 500 – VERSAILLES, 15 mai 1976 : *Le quatorze Juillet*, aquar. gchée (33,5x47,5) : FRF 4 150 – LE HAVRE, 25 juin 1976 : *Paysage suisse*, h/t (54x65) : FRF 16 000 – HONFLEUR, 17 juil. 1977 : *L'ancienne jetée de bois à Honfleur*, h/t (38x55) : FRF 12 000 – ROUEN, 18 mars 1979 : *L'Église de Leysin sous la neige*, aquar. (32x50) : FRF 5 500 – HONFLEUR, 15 juil 1979 : *Le port de Fécamp*, h/t (60x72) : FRF 30 000 – HONFLEUR, 19 avr. 1981 : *La Sortie du port de Honfleur*, h/pan. (23x34) : FRF 11 500 – PARIS, 15 déc. 1982 : *Bateaux à Honfleur*, h/pan. (29,5x72) : FRF 25 000 – HONFLEUR, 3 avr. 1983 : *Le Chapiteau sur l'ancienne place de Honfleur*, aquar. (47x61) : FRF 19 000 – VERSAILLES, 11 déc. 1983 : *Honfleur, bateaux au port*, h/t (38x46) : FRF 18 000 – HONFLEUR, 7 avr. 1985 : *Paysage de neige, Suisse 1912*, aquar. (22x29) : FRF 11 000 – PARIS, 10 déc. 1986 : *Le port de pêche*, h/t (46x55) : FRF 60 000 – PARIS, 7 déc. 1987 : *Honfleur, bateaux à quai devant le Cheval blanc*, aquar. (30,5x44) : FRF 9 000 – HONFLEUR, 12 juil. 1987 : *La maison et le jardin du peintre Gernez*, h/t (51x66) : FRF 70 000 – CALAIS, 4 mars 1990 : *Trois-Mâts au port*, aquar. (45x61) : FRF 23 000 – PARIS, 11 mars 1990 : *Bateaux de pêche dans le port de Honfleur*, aquar. (31x49) : FRF 33 000 – SCEAUX, 10 juin 1990 : *Entrée du port de Honfleur*, h/t (28x34) : FRF 51 000 – PARIS, 29 mai 1991 : *Le Bateau à quai à Honfleur*, aquar. (47x62) : FRF 18 000 – PARIS, 26 oct. 1992 : *Le Normandie quitte le port du Havre*, grav./bois (31x42) : FRF 5 500 – PARIS, 23 juin 1993 : *Honfleur, le marché de la place Sainte-Catherine*, aquar. (30x44) : FRF 11 000 – LE TOUQUET, 22 mai 1994 : *La Place du village*, aquar. (24x31) : FRF 7 500 – PARIS, 15 juin 1994 : *Intérieur de brocante*, h/t (50x73) : FRF 9 200 – DEAUVILLE, 19 août 1994 : *Place Sainte-Catherine à Honfleur*, aquar. et encre (19x14) : FRF 4 800 – PARIS, 15 nov. 1994 : *Bateaux de pêche*, h/t (48x64) : FRF 42 000 – PARIS, 14 juin 1996 : *Honfleur, vue du port*, aquar. (24x30,5) : FRF 8 800 – PARIS, 21 mars 1997 : *Dans le port de Honfleur*, aquar. (29x46) : FRF 21 000 – PARIS, 6 juin 1997 : *Honfleur, le port*, aquar. (30x43) : FRF 11 500.

SAINT-DELIS René LIÉNARD de
Né en 1873 à Saint-Omer (Pas-de-Calais). Mort en 1958 à Étretat (Seine-Maritime). XXᵉ siècle. Français.
Peintre de paysages, marines, natures mortes, aquarelliste.
Il est le frère de Henri de Saint-Délis. Il fréquenta Othon Friesz. Il exposa à Paris au Salon des Indépendants, à partir de 1905.
Il appartient à l'École du Havre. Il fut d'abord influencé par Boudin et les impressionnistes, puis évolua dans des œuvres plus réalistes.
BIBLIOGR. : Gérald Schurr : *Les Petits Maîtres de la peinture – Valeur de demain*, L'Amateur, t. III, Paris, 1976.
VENTES PUBLIQUES : PARIS, 31 mars 1976 : *L'estuaire de la Seine vu de la côte de Grâce* (55x46) : FRF 6 100 – PARIS, 3 mars 1989 : *Paysage de Normandie 1910*, h/carct. (28x34,5) : FRF 4 500 – PARIS, 16 nov. 1990 : *Côte normande*, h/t : FRF 32 000 – PARIS, 27 nov. 1992 : *Marine aux bateaux pavoisés*, aquar. (31x49,5) : FRF 24 000 – CALAIS, 15 déc. 1996 : *Nature morte aux pichets et à la tasse*, h/pan. (31x40) : FRF 5 100.

SAINT-DIDIER Hubert de Balthazar. Voir HUBERT DE SAINT-DIDIER

SAINT-EDME Clémentine. Voir TROUILLEBERT
SAINT-EDME Louise. Voir FAUQUET Louise, Mme
SAINT-EDME Ludovic Alfred de
Né le 30 septembre 1820 à Paris. XIXᵉ siècle. Français.
Peintre de figures, portraits, paysages, dessinateur.
Il fut élève de Darondeau et de Duran-Brager. Il débuta au Salon de 1848.
VENTES PUBLIQUES : PARIS, 30 avr. 1919 : *La Plage d'Yport* : FRF 46 – PARIS, 10 déc. 1926 : *Grisettes*, mine de pb, deux dessins : FRF 720 – BERNE, 26 oct. 1988 : *Champ de blé en été 1875*, h/t (33,5x54) : CHF 2 400 – AMSTERDAM, 2 mai 1990 : *Le Parc de Vittel 1876*, h/t (40x60) : NLG 2 530.

SAINT-ELOY Jehan de
XIVᵉ siècle. Français.
Peintre.
En 1377, il travailla à la bibliothèque du duc d'Orléans, avec Perin de Dijon.

SAINT ÉTIENNE, Mme
XIXᵉ siècle. Française.
Peintre d'intérieurs, de fleurs.
Elle exposa au Salon de Paris, en 1835 et en 1836.

SAINT-ÉTIENNE Francisque de, ou Francisc, ou Louis Francisc Hippolyte Bessodes de Roquefeuille
Né en 1824 à Montpellier (Hérault). Mort le 20 avril 1885 à Montpellier (Hérault). XIXᵉ siècle. Français.
Peintre de paysages et aquafortiste.
Élève de Jules Laurens. Il exposa au Salon entre 1857 et 1863. Il participa aussi à l'Exposition internationale de Londres en 1862 avec quatre paysages à l'eau-forte. Revenu à Montpellier en 1863 il n'a plus, à partir de cette date, exposé à Paris, mais seulement aux expositions régionales de la Société française de l'Hérault. Son style a été fortement influencé par celui de J. P. Laurens. Il a surtout été aquafortiste. Le Musée de Carpentras conserve de lui *Le vieux château de Grenade*. Une autre peinture de cet artiste se trouve au Musée de Montpellier.

SAINT-ÈVE Jean-Marie
Né le 9 juin 1810 à Lyon (Rhône). Mort le 4 septembre 1856 à Paris. XIXᵉ siècle. Français.
Graveur.
Élève de V. Vibert et de Richomme. Il exposa au Salon entre 1847 et 1855, premier grand prix de Rome en 1840. Il a gravé des portraits et des sujets religieux. Saint-Eve mourut au moment où il allait commencer à réaliser le prix de ses longues études.

SAINT-ÈVRE Gillot
Né en 1791 à Bault-sur-Suippe (Marne). Mort en 1858 à Paris. XIXᵉ siècle. Français.
Peintre d'histoire, scènes de genre, portraits, graveur. Romantique.
D'abord officier d'artillerie, il abandonna la carrière militaire pour se vouer à l'art. Il exposa au Salon de Paris entre 1822 et 1844, obtenant une médaille de deuxième classe en 1824, une de première classe en 1827. Il fut promu chevalier de la Légion d'honneur en 1833.
Parmi ses œuvres, on cite : *Don quichotte*. On lui doit aussi des lithographies sur des sujets de genre.
Gillot Saint-Èvre prit rang parmi les romantiques, mais son tempérament répondait peu à cette conception artistique.
MUSÉES : ANGERS : *Un chevalier endormi* – COMPIÈGNE : *Jeanne d'Arc devant Charles VII* – GUÉRET : *Le Sacre de Baudouin Comte de Flandre couronné Empereur de Constantinople en 1204 1839* – SOISSONS : *Job et ses amis* – VERSAILLES : *Anne de Bretagne* – *Philippe de Villiers de l'Isle-Adam*, deux œuvres – Montrevel – *Philippe III le Hardi* – *Philippe Iᵉʳ* – *Charles VI* – *Charles VIII* – *César Choiseul* – *Mariage de Charles VIII et d'Anne de Bretagne* – *Signature du traité de Vervins, 1598* – *Fondation de la bibliothèque du roi à Paris en 1379* – *Charles V* – *Entrevue de Philippe-Auguste et de Henri II à Gisors, 1188* – *André de Montrevel se fait associer à l'ordre de Saint-Jean de Jérusalem* – *Passage du Bosphore* – *Alexis Comnène reçoit Pierre l'Ermite à Constantinople, 1096* – VERSAILLES (Trianon) : *Charlemagne établissant Alcuin au Louvre* – *Marie Stuart au Louvre.*
VENTES PUBLIQUES : PARIS, 22 mai 1897 : *Un sujet historique* : FRF 30 – PARIS, 24 nov. 1922 : *Isabeau de Bavière* : FRF 190 – MARSEILLE, 18 fév. 1950 : *Jeanne d'Arc et Charles VII* : FRF 19 750 – LOS ANGELES, 12 mars 1979 : *Jeanne d'Arc devant Charles VII 1850*, h/t (74x93,4) : USD 5 000.

SAINT-EXUPÉRY Antoine de
Né le 29 juin 1900 à Lyon (Rhône). Mort le 31 juillet 1944 dans la région de Grenoble-Nancy, au cours d'une mission aérienne. XXᵉ siècle. Français.
Dessinateur.
La Bibliothèque nationale à Paris a présenté plusieurs aquarelles et dessins au cours d'une exposition organisée en 1954.
Le romancier (également aviateur) de *Courrier sud* et de *Vol de nuit*, le moraliste de *Terre des hommes* et de *Citadelle* aimait rehausser ses manuscrits d'aquarelles ou orner ses lettres de dessins. Il illustra lui-même son *Petit Prince* – livre considéré trop souvent comme un ouvrage pour enfants – de fraîches et poétiques aquarelles. Des lettres de jeunesse adressée à son amie Renée de Sanssine ont été publiées en 1953 sous le titre de *Lettres à une amie inventée* avec des dessins en couleurs.
■ P.-A. T.
VENTES PUBLIQUES : PARIS, 20 mai 1976 : *Illustration pour le Petit Prince*, 11 dess. à la pl. avec légende (21x27) : **FRF 40 000** – PARIS, 6 juil. 1984 : *Le Petit Prince est assis sur sa planète*, cr/une page in-4 : **FRF 18 200** – LONDRES, 10 déc. 1985 : *Le Petit Prince*, aquar. et pl. (25,2x19,4) : **GBP 7 000**.

SAINT-FAR J. L. Eustache ou **Saint-Phar**
Né en 1746 ou 1747 à Paris. Mort en 1822 à Mantes (Yvelines). XVIIIᵉ-XIXᵉ siècles. Français.
Peintre de portraits, paysages, aquarelliste, graveur.
Il fut élève et assistant de J. R. Perronet. Il grava au burin des vues et des paysages. Il fut aussi architecte et ingénieur.
VENTES PUBLIQUES : PARIS, 18 déc. 1940 : *Portrait d'homme* 1772, aquar. : **FRF 3 100**.

SAINT-FLEUR Michel
XXᵉ siècle. Haïtien.
Peintre de fleurs.
VENTES PUBLIQUES : PARIS, 12 juin 1995 : *Cuvette de fleurs*, h/t (51x76) : **FRF 3 800**.

SAINT-FLEURANT Louisianne
Née en 1924. XXᵉ siècle. Haïtienne.
Peintre.
VENTES PUBLIQUES : PARIS, 17 mai 1993 : *Les enfants du péristyle* 1972, h. (61x61) : **FRF 39 000** – PARIS, 1ᵉʳ avr. 1996 : *Femme embryonnaire*, h/t (61x61) : **FRF 4 500**.

SAINT-FRANÇOIS Léon Joly de
Né vers 1822 à Clermont (Oise). Mort le 21 août 1886 à Paris. XIXᵉ siècle. Français.
Peintre de genre et paysagiste.
Il débuta au Salon de 1848. Le Musée de Bernay conserve de lui *Le signal*, et celui de Béziers, *Le Mont Atlas*.
VENTES PUBLIQUES : PARIS, 1899 : *Le retour*, dess. au fus. reh. de blanc : **FRF 20**.

SAINT-GAUDENS Annetta Johnson, Mme **Louis**
Née en 1869 à Flint (Ohio). Morte en 1943. XIXᵉ-XXᵉ siècles. Américaine.
Sculpteur.
MUSÉES : BOSTON.
VENTES PUBLIQUES : LONDRES, 21 nov. 1989 : *Petite « Miss Vanité »* 1927, bronze à patine brune (H. 104) : **GBP 4 950**.

SAINT-GAUDENS Augustus
Né le 1ᵉʳ mars 1848 à Dublin (Irlande). Mort le 3 août 1907 à Cornish. XIXᵉ siècle. Américain.
Sculpteur de monuments, portraits.
De père gascon, de mère irlandaise, sa famille émigra aux États-Unis l'année même de sa naissance. Il fut élève de la National Academy of Design. De 1867 à 1870, il vint à Paris, pour travailler à l'école des beaux-arts, où il eut pour professeur Jouffroy. Pendant la guerre de 1870, il partit pour Rome où il fut initié au style néo-classique qui dominait alors en Europe, notamment avec Canova et Thorwaldsen. De retour aux États-Unis, il connut aussitôt un grand succès. Il revint en France en 1880 comme membre du jury international de l'Exposition universelle de Paris, puis de nouveau en 1897. À Paris, il était membre correspondant de l'académie des beaux-arts.
Il participa à la fondation de la Society of American Artists de tendance libéraliste, où il exposa ainsi qu'au Salon de Paris. Il obtint à Paris une mention honorable en 1880, le Grand Prix en 1900 pour l'Exposition universelle.
Il débuta par la taille de camées. Associé aux architectes Stanford White et Charles F. MacKin, il put réaliser de nombreuses commandes. Il a aussi sculpté de nombreux monuments notam-

ment à New York, *Le Président Lincoln – L'Amirat Farragut* érigé en 1881 à Madison Square et qui représente l'amiral debout sur la passerelle de commandement de son navire, un monument réalisé à la mémoire de général Sherman installé dans Central Park ; à Boston un monument réalisé à la mémoire de Robert Shaw sur Beacon Street, à Washington *The Adams Memorial* au Rock Creek Cemetery. Parmi les nombreux bas-reliefs qu'il a réalisés, on cite : *Mary Schuyler van Rensselaer, Robert Louis Stevenson* et *Samuel Gray Ward*. Ses œuvres révèlent les influences de la sculpture française du XIXᵉ siècle et de la renaissance italienne.
BIBLIOGR. : Jérome Mellquist, in : *Dict. de la sculpt. mod.*, Hazan, Paris, 1960 – John H. Dryfhout : *The Work of Augustus Saint-Gaudens*, Hanovre, 1982 – Kathryn Greenthal : *Augustus Saint-Gaudens*, Boston, 1985 – in : *Arts des États-Unis*, Gründ, Paris, 1989 – in : *Dict. de la sculpt.*, Larousse, Paris, 1992.
MUSÉES : BUFFALO : huit cariatides – CHICAGO (Art Inst.) : *Ange* – NEW YORK (Metropolitan Mus.) : *Les Enfants de Jacob H. Schiff* – *Tête en bronze – Victoire* – PARIS (Mus. d'Orsay) : *Amor Caritas*, haut-relief en bronze – WASHINGTON D. C. : *Buste de D. J. Hill*.
VENTES PUBLIQUES : NEW YORK, 5 mars 1970 : *Le puritain* : **USD 2 200** – NEW YORK, 5 mars 1970 : *Le puritain* : **USD 2 200** – NEW YORK, 24 avr. 1976 : *Robert Louis Stevenson*, bronze, patine brune, médaillon (diam. 45) : **USD 5 000** – NEW YORK, 29 sep. 1977 : *Le puritain* 1899, bronze (H. 78,8) : **USD 13 000** – NEW YORK, 25 oct 1979 : *Le puritain* 1890, bronze, patine brune (H. 77,5) : **USD 10 000** – NEW YORK, 3 juin 1982 : *Psyche of Capua* vers 1874, marbre (H. 87) : **USD 5 000** – NEW YORK, 1ᵉʳ juin 1984 : *Diana of the Tower*, bronze (H. 98,2) : **USD 120 000** – NEW YORK, 31 mai 1985 : *Diana of the Tower* 1899, bronze, patine brune (H. 75,5) : **USD 50 000** – NEW YORK, 5 déc. 1986 : *Amor Caritas* 1898, bronze patine verte (H. 101,3) : **USD 160 000** – NEW YORK, 26 mai 1988 : *Diane de la Tour* 1899, bronze (H. 73) : **USD 187 000** – NEW YORK, 24 mai 1989 : *Portrait en relief de Robert Louis Stevenson* 1887, bronze (diam. 30,5) : **USD 6 600** – NEW YORK, 1ᵉʳ déc. 1989 : *La Victoire*, allégorie 1912, bronze doré (H. 107,5) : **USD 242 000** – NEW YORK, 23 mai 1990 : *Diane de la tour* 1899, bronze (H. 55) : **USD 242 000** – NEW YORK, 27 sep. 1990 : *Diane de la tour*, buste de bronze (H. 19,4) : **USD 7 700** – NEW YORK, 30 nov. 1990 : *Amor Caritas* 1899, relief de bronze doré (H. 101,3) : **USD 165 000** – NEW YORK, 6 déc. 1991 : *Diane de la Tour*, bronze à patine brun-rouge (H. totale 93,7, H. de la figure 55) : **USD 242 000** – NEW YORK, 28 mai 1992 : *Portrait de Robert Louis Stevenson*, tondo de bronze (diam. 45,1) : **USD 17 600** – NEW YORK, 4 déc. 1992 : *Amor Caritas*, relief de bronze (H. 101,6) : **USD 99 000** – NEW YORK, 27 mai 1993 : *Portrait de Robert Louis Stevenson*, relief de bronze (diam. 44,5) : **USD 11 500** – PARIS, 8 déc. 1993 : *Buste de femme*, marbre (H. 50) : **FRF 46 000** – NEW YORK, 25 mai 1994 : *Le puritain*, bronze (H. 78,7) : **USD 57 500** – NEW YORK, 4 déc. 1996 : *Diane de la Tour*, bronze (H. 99,7) : **USD 145 000**.

SAINT-GAUDENS Louis
Né le 8 janvier 1854 à New York. Mort le 8 mars 1913 à Cornish. XIXᵉ-XXᵉ siècles. Américain.
Sculpteur, médailleur.
Il fut élève de l'académie de Paris et de son frère Augustus Saint-Gaudens.
MUSÉES : NEW YORK (Metropolitan Mus.) : *Pan jouant de la flûte* – SAINT LOUIS : *Painting*.

SAINT-GAUDENS Paul
Né le 15 juin 1900 à Flint (Ohio). XXᵉ siècle. Américain.
Sculpteur.
Il fut élève de Frank Appelgate et Arnold Ronnebeck. Il fut membre de la Fédération américaine des Arts.

SAINT-GENYS Marie Camille Arthur de, marquis
Né à Angers. Mort en 1887. XIXᵉ siècle. Français.
Peintre de genre et paysagiste.
Élève d'Aligny, de Biennoury et de Pignerolles. Il débuta au Salon de 1857. Le Musée d'Angers conserve de lui *Solitude, souvenir du Forez*.
VENTES PUBLIQUES : PARIS, 1872 : *Une allée dans le parc de Spa* : **FRF 100**.

SAINT-GEORGE Charles
Né le 22 février 1907 à Paris. XXᵉ siècle. Français.
Peintre de paysages urbains, dessinateur, illustrateur.
Autodidacte en peinture, il fit des études d'architecture à l'école des beaux-arts de Paris et fut également l'élève de l'affichiste Paul Colin.
Il a exposé à Paris, aux Salons des Indépendants et des Artistes

Français, manifestations dont il est membre sociétaire et du comité, de la Société Nationale des Beaux-Arts, d'Hiver, d'Automne, de l'École française ainsi qu'aux Salons de Versailles, Fontainebleau, Nevers, Asnières (dont il obtint le grand Prix de peinture en 1870). Il a reçu une médaille d'argent au Salon des Artistes Français et le prix Taylor.

Toujours figuratif, il semble particulièrement attiré par les paysages urbains, notamment par la description de la périphérie parisienne pour laquelle il a trouvé une couleur nacrée unique, qui définit bien l'essence poétique de sa peinture.

Musées : PARIS (Mus d'Art mod. de la ville).

SAINT-GERMAIN Gault de, Mme. Voir **RAJECKA Anna**

SAINT-GERMAIN Jean Baptiste Prosper
XIXe siècle. Français.
Peintre de genre, aquarelliste, dessinateur.
Il fut élève d'Alexandre Colin. Il débuta au Salon en 1863.
Musées : BREST (Mus. mun.) : *Le Retour du Pardon.*
Ventes Publiques : PARIS, 1897 : *Fête villageoise*, aquar./trait de pl. : **FRF 340.**

SAINT-GERMAIN Prosper
Né à Brest. XIXe siècle. Français.
Peintre de genre, graveur.
Il fut élève de Leloir. Il exposa au Salon en 1841 et en 1850. Il réalisa surtout des lithographies.

SAINT-GERMIER Joseph
Né le 19 janvier 1860 à Toulouse (Haute-Garonne). Mort le 5 juin 1925. XIXe-XXe siècles. Français.
Peintre de compositions religieuses, scènes de genre, nus, paysages, intérieurs.
Il fut élève de Cabanel puis de Bonnat. Il exposa à Paris, au Salon des Artistes Français, dont il fut membre sociétaire à partir de 1888 ; il reçut une mention honorable en 1888, une bourse de voyage en 1889, une médaille de bronze en 1889 à l'Exposition universelle de Paris, une médaille de deuxième classe en 1894, une médaille d'or en 1900 à l'Exposition universelle de Paris. Il fut fait chevalier de la Légion d'honneur en 1896.
Il a réalisé de très nombreuses toiles sur Venise.

J. Saint-Germier.

J. Saint-Germier

Bibliogr. : Gérald Schurr : *Les Petits Maîtres de la peinture – Valeur de demain*, t. II et III, L'Amateur, Paris, 1976 et 1982.
Musées : BAYONNE : *La Navaja* – MONTPELLIER : *Une Confrérie dans le baptistère de Saint Marc de Venise* – *Le Gardien des scellés à Venise* – PARIS (anc. Mus. du Luxembourg) : *Un Enterrement à Venise* – *Le Rapport secret* – PAU.
Ventes Publiques : PARIS, 14-15 mai 1902 : *Étude* : **FRF 220** – PARIS, 3 fév. 1919 : *La fête de l'Adriatique à Venise* : **FRF 160** – PARIS, 28 juin 1923 : *Les membres du conseil des Dix à Venise se rendant à une séance* : **FRF 260** – PARIS, 12 juin 1926 : *Intérieur d'une église à Venise* : **FRF 300** – PARIS, 9 mars 1939 : *Les Gondoles à Venise* : **FRF 190** – PARIS, 8 mars 1943 : *Atelier espagnol* : **FRF 300** – PARIS, 26 fév. 1947 : *Femme arabe* : **FRF 2 000** – PARIS, 28 fév. 1951 : *Venise* : **FRF 3 100** – PARIS, 20 mars 1970 : *Venise* (73x97) : **FRF 100** – TOULOUSE, 1er déc. 1975 : *Le déjeuner sur l'herbe* (53x79) : **FRF 2 300** – PARIS, 12 oct. 1983 : *Venise, le départ pour le bal*, h/pan. (64,5x81,8) : **FRF 11 000** – PARIS, 13 mars 1989 : *Corrida à Séville*, h/pan. (27x35) : **FRF 8 000** – STOCKHOLM, 15 nov. 1989 : *Canal à Venise* 1887, h. (26x34) : **SEK 10 500** – PARIS, 13 déc. 1989 : *Le banderillo*, h/pap. (41x32,5) : **FRF 7 000** ; *Les arènes de Séville*, h/pap. (27x35) : **FRF 12 000** – PARIS, 3 juil. 1991 : *La statue de Colleone à Venise*, h/pan. (92x74,5) : **FRF 20 000** – NEUILLY, 19 mars 1994 : *La méditation*, h/t (49x59) : **FRF 4 800** – PARIS, 22 mars 1995 : *Jeune mère et fillette dans un salon 1899*, h/t (85x110) : **FRF 37 000** – PARIS, 16 mars 1996 : *Nu allongé*, h/t (38x60) : **FRF 13 000.**

SAINT-GERVAIS Charlotte de, née **comtesse de la Salle**
Née en avril 1860 à Nantes (Loire-Atlantique). XIXe-XXe siècles. Française.
Sculpteur.
Elle fut élève d'Hélène Berteaux. Elle débuta au Salon de 1876.

SAINT-HILAIRE de
XVIIIe siècle. Actif sans doute à Francfort-sur-le-Main en 1759. Français.
Graveur au burin.

SAINT-HILAIRE Julien B. L.
XXe siècle. Français.
Peintre.
Il reçut une mention honorable à Paris au Salon des Artistes Français en 1935.

SAINT-HILL Antoine
Né en 1731 à Paris. XVIIIe siècle. Français.
Graveur au burin et à l'eau-forte.
Il grava d'après Berchem et Joseph Vernet.

SAINT-HILL Loudon. Voir **SAINTHILL**

SAINT-HILLIER Renée
Née à Lyon (Rhône). XXe siècle. Française.
Peintre, dessinateur, illustrateur.
Elle fut élève à Paris de l'académie Frochot où elle fréquente l'atelier de René Audebès et P. Metzinger. Elle montre ses œuvres dans des expositions depuis 1966 à Paris, ainsi qu'au Japon.
Elle poursuivit ses recherches dans le sens de l'art roman, du cubisme et de l'art oriental, mêlant ses sources d'inspiration dans des œuvres d'une expression parfois naïve. Elle a illustré *Les Pensées de notre vie* de Martin Grey.

SAINT-IGNY Jean de ou **Saint-Ygny**
Né vers 1600 à Rouen. Mort entre le 9 novembre et le 10 décembre 1647. XVIe-XVIIe siècles. Français.
Peintre d'histoire, figures, portraits, sculpteur, graveur.
Il est attesté qu'il était, en 1614, apprenti-peintre à Rouen. Un acte notarié le déclare « honorable homme Jean de Saint-Igny maître peintre sculpteur, demeurant à Paris, paroisse Saint-Sulpice ; faubourg et rue Saint-Germain, de la maison où pend l'enseigne du Grand Turc ». En 1631, Saint-Igny revint à Rouen, où il fut aussitôt l'un des co-signataires d'une demande de constitution d'une Confrérie de Saint-Luc, en l'église Saint-Herbland. Il a également laissé un traité sur la peinture de portrait.
Ph. de Chennevières pense qu'il a dû être l'élève de Daniel Rabel, à Paris. Pourtant, à Paris, entre 1610 et 1630, l'atelier le plus couru était celui de Lallemand, et il peut être également supposé que Saint-Igny, de même que Claude Vignon, y aurait acquis ces élégances de manière qui évoquent, dans son œuvre, les influences conjuguées de la seconde école de Fontainebleau, le maniérisme frôlant l'étrange des graveurs lorrains, et surtout de Jacques Bellange, et certaines grâces baroques, acquises de Georges Lallemand, et qui font que certaines peintures de Saint-Igny et de Claude Vignon présagent les petits maîtres du XVIIIe siècle, De Troy, Van Loo, et autres Coypel. La parenté de style entre Saint-Igny, Claude Vignon et Lallemand, qui aurait été leur maître a surtout pu être étudiée à partir d'assez nombreux dessins conservés de Saint-Igny.
Bibliogr. : J. Hedou : *Jean de Saint-Igny, peintre, sculpteur et graveur rouennais*, E. Augé, Rouen, 1887 – Ch. de Beaurepaire : *Notes sur le peintre Saint-Igny*, Cagniard, Rouen, 1905 – Catalogue de l'exposition *Les peintres de la réalité en France au XVIIe siècle*, Musée de l'Orangerie, Paris, 1934.
Musées : PARIS (Mus. de Cluny) : *Scènes de l'Antiquité Romaine*, sept panneaux – ROUEN : *Adoration des bergers* – *Adoration des mages* – *Allégories*, deux panneaux en grisaille.
Ventes Publiques : PARIS, 28 nov. 1928 : *Gentilhomme de pied en manteau*, dess. : **FRF 1 550** – LONDRES, 2 juil. 1991 : *Tête de jeune femme de trois quarts vue de dos*, craie rouge (16,6x14,2) : **GBP 1 650** – MONACO, 5-6 déc. 1991 : *Études de têtes de personnages*, sanguine, une paire (23x17) : **FRF 55 500.**

SAINT-JACQUES Camille
Né en 1956 à Bièvres (Aisne). XXe siècle. Français.
Peintre, pastelliste, sculpteur, auteur d'installations, technique mixte, sérigraphe. Réaliste.
Il fut initié à la peinture par Marc Devade, à qui il consacra un DEA.
Il participe à des expositions collectives : 1985 FIAC (Foire internationale d'art contemporain) à Paris ; 1987 Festival international de dessin aux galeries nationales du Grand Palais à Paris ; 1988 musée Ziem à Martigues, Centre culturel de Boulogne-Billancourt, Centre d'art de Saint-Priest ; 1992 *Singularités* à la galerie Marwan Hoss à Paris ; 1995 galerie François Mitaine à Paris avec François Bouillon et Fabrice Hybert. Il montre ses réalisations dans des expositions personnelles : 1985,

1988, 1992 Paris ; 1988 Lyon ; 1992 Bruxelles ; 1994 Maison d'art contemporain Chaillioux à Fresnes et Hôtel de ville à Paris... En 1991, il a obtenu le Prix Gras-Savoye et sa peinture fut présentée à l'École des Beaux-Arts de Paris.

Il a d'abord réalisé des peintures à l'encre, abstraites-géométriques, et dans l'esprit de Supports-Surfaces, plutôt expressionnistes. Ensuite, il a travaillé avec des pastels dans des œuvres à dominante noire, se détachant progressivement de l'influence de Devade. Puis, il travaille à la peinture à l'huile, tire des sérigraphies sur divers supports, dont le caoutchouc, réalise des peintures en perles de couleurs collées sur des panneaux de bois. De même que les techniques, les thèmes des œuvres de Saint-Jacques se succèdent par séries : « Je suis incapable d'envisager un ordre chronologique dans mon travail » et aussi : « Je ne me sens pas lié à un avant-gardisme quel qu'il soit ». Depuis ses débuts abstraits, il est résolument figuratif et veut, dans ses réalisations aux formes diverses, témoigner de son époque, à l'exemple de Courbet, de Hogarth ou de David Hockney, tout en poursuivant un travail d'appropriation.

BIBLIOGR. : Éric Suchère : *Camille Saint-Jacques*, Beaux-Arts, n° 128, Paris, nov. 1994.

MUSÉES : PARIS (FNAC) : *Histoire de Judas XXXI 220* 1988.

SAINT-JEAN. Voir DIEU Jean de

SAINT-JEAN

XVIIIe siècle. Français.

Peintre de compositions murales.

Il fut chargé de l'exécution de trois panneaux surmontant des portes de l'Hôtel de la Monnaie de Versailles en 1741.

SAINT-JEAN de

XVIIIe siècle.

Peintre de genre, miniatures, peintre à la gouache, aquarelliste, dessinateur.

Il fut membre de l'Académie de Saint-Luc. Il exposa au Salon de cette société de 1770 à 1777.

VENTES PUBLIQUES : PARIS, 20 nov. 1925 : *Le Buveur*, aquar. : FRF 660 – PARIS, 22 mars 1991 : *Le Retour du guerrier*, aquar. gchée (36,5x44,5) : FRF 9 000 – MONACO, 22 juin 1991 : *Le départ du jeune soldat*, craie noire, encre et aquar. (29x36,5) : FRF 7 700.

SAINT-JEAN Gérard de. Voir GÉRARD de Saint-Jean

SAINT-JEAN Gustave ou Jean Gustave Pierre

Né en 1844 à Muret (Haute-Garonne). Mort le 22 avril 1888 à Paris. XIXe siècle. Français.

Sculpteur.

Élève de Guillaume, Decret et Cavelier. Il débuta au Salon de 1869. Il reçut une médaille de deuxième classe en 1873. Le musée de La Rochelle conserve de lui *L'Amour et Psyché*.

SAINT-JEAN Henry de

XXe siècle. Français.

Peintre.

Il exposa dans les différents salons annuels parisiens.

SAINT-JEAN Louis Honoré

Né en 1793 à Dunkerque. XIXe siècle. Français.

Peintre de genre et de portraits.

Élève de Senave.

SAINT-JEAN Paul

Né en 1842 à Lyon (Rhône). Mort en octobre 1875 à Paris. XIXe siècle. Français.

Peintre de genre, figures, portraits, fleurs.

Il fut élève de son père Simon Saint-Jean. Il exposa au Salon de Paris, à partir de 1866.

MUSÉES : GRAY : *La Jeune Fille au bonnet blanc* – ROUEN (Mus. des Beaux-Arts) : *La Lecture* – UTRECHT : *Fleurs*.

VENTES PUBLIQUES : PARIS, 12 mai 1923 : *Jeune Femme* : FRF 180 – LONDRES, 15 mars 1996 : *Beauté espagnole*, h/t (100x81) : GBP 17 825.

SAINT-JEAN Simon

Né le 14 octobre 1808 à Lyon (Rhône). Mort le 3 juillet 1860 à Écully (Lyon). XIXe siècle. Français.

Peintre de natures mortes, fleurs et fruits.

Il fut élève de l'École des Beaux-Arts de Lyon, de Fr. Lepage et d'Augustin Thierriat. Il exposa au Salon entre 1834 et 1859 et obtint une médaille de troisième classe en 1834, une de deuxième classe en 1841 et en 1855.

Simon Saint-Jean obtint un légitime succès comme peintre de

fleurs et de fruits et c'est assez injustement que ses œuvres ne sont pas, aujourd'hui, recherchées des amateurs.

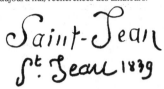

MUSÉES : AMSTERDAM (Mus. mun.) : *Fleurs* – LONDRES (Wallace) : *Fleurs et fruits*, deux œuvres – *Fleurs et raisins*, deux œuvres – LYON : *Fleurs et fruits* – *Jeune fille portant des fleurs* – *Fleurs variées* – *Emblèmes eucharistiques* – *Offrande à la Vierge* – *Vase de fleurs et fruits* PARIS (Mus. du Louvre) : *Les fleurs dans les ruines* – *La récolte, raisins, pêches, prunes et melons* – *Fleurs et fruits* – *La madone aux roses* – ROUEN : *Fleurs dans un chapeau.*

VENTES PUBLIQUES : PARIS, 1858 : *Oranges et raisins* : FRF 2 180 – PARIS, 1863 : *Fleurs et fruits* : FRF 4 500 – PARIS, 1869 : *Fruits et fleurs* : FRF 16 500 – PARIS, 6-9 mars 1872 : *Fleurs à terre* : FRF 17 900 – PARIS, *Fleurs et fruits* : FRF 9 700 – PARIS, 1873 : *Prunes* : FRF 4 100 – PARIS, 1876 : *Roses blanches* : FRF 20 100 ; *Bouquet de fleurs dans un vase* : FRF 25 100 – PARIS, 15 mars 1877 : *Fruits et gibier* : FRF 10 200 – LONDRES, 1880 : *Nature morte* : FRF 18 375 – PARIS, 1880 : *Fleurs et fruits* : FRF 15 000 – PARIS, 1889 : *Fleurs et fruits* : FRF 12 850 – PARIS, 27 fév. 1892 : *Bouquet de fleurs à terre* : FRF 6 050 – PARIS, 1896 : *Roses* : FRF 1 300 – PARIS, 30 mai 1912 : *Fleurs et fruits* : FRF 3 700 – PARIS, 20-22 mai 1920 : *Fleurs et fruits* : FRF 1 000 – PARIS, 30 mai 1924 : *Oranges, grenades et raisins* : FRF 300 – PARIS, 3 mars 1926 : *Roses, pensées, myosotis*, aquar. : FRF 1 500 – PARIS, 3 déc. 1926 : *Fleurs* : FRF 7 200 – PARIS, 11 mai 1931 : *Roses et fleurs variées* : FRF 1 700 – PARIS, 4 juin 1941 : *Panier de fruits renversé au pied d'un pilier de pierre* 1850 : FRF 780 – PARIS, 13 mars 1942 : *Nature morte aux pêches* : FRF 1 000 – PARIS, 31 mai 1943 : *Vase de fleurs* : FRF 2 350 – PARIS, 10 mai 1950 : *Nature morte au gibier et fruits* : FRF 900 – PARIS, 9 mars 1951 : *Pommes sur un plat de faïence* 1856 : FRF 6 500 – PARIS, 7 juin 1968 : *Bouquet* : FRF 6 500 – NEW YORK, 28 avr. 1977 : *Nature morte aux fruits*, h/t (152,5x118) : USD 1 200 – LYON, 8 juin 1982 : *Bouquet de pivoines, mimosas, anémones* 1843, h/pan. (46x38) : FRF 14 000 – PARIS, 15 juin 1983 : *Nature morte aux fruits* 1855, h/t (46x54) : FRF 30 000 – MONTE-CARLO, 8 déc. 1984 : *Fleurs* 1839, aquar. (48x35) : FRF 6 000 – MONTE-CARLO, 20 juin 1987 : *Bouquet de fleurs*, h/t (72,5x58,5) : FRF 200 000 – SAINT-DIÉ, 7 mai 1988 : *Panier de fruits et fleurs* 1850, h/t (92x72) : FRF 20 000 – CALAIS, 10 déc. 1989 : *Bouquet de fleurs*, h/pan. (54x42) : FRF 190 000 – LONDRES, 28 mars 1990 : *Nature morte de fleurs et de fruits*, h/t (52x44) : GBP 6 050 – PARIS, 7 oct. 1991 : *Nature morte* 1857, h/cart. (19,5x30) : FRF 75 000 – NEW YORK, 17 oct. 1991 : *Nature morte avec des roses, des œillets, du raisin et des pêches sur un sol forestier* 1853, h/t (45,7x61) : USD 20 300 – PARIS, 29 nov. 1991 : *Nature morte*, h/t (44,5x53,5) : FRF 25 000 – MONACO, 18-19 juin 1992 : *Compagnie de perdrix* 1839, h/t (73x95,5) : FRF 105 450 – LONDRES, 17 nov. 1994 : *Importante composition florale et de framboises sauvages sur une table* 1845, h/t (122x93) : USD 96 100 – LONDRES, 11 juin 1997 : *Roses sauvages* 1846, aquar. sur traits cr./pap., étude (54x40,5) : GBP 13 225.

SAINT-JEAN-GIRARD. Voir GIRARD de Saint-Jean

SAINT-JOHN J. Allen

Né à Chicago (Illinois). XXe siècle. Américain.

Peintre, illustrateur.

Il fut élève de l'Art Students' League de New York, sous la direction de Henry S. Mowbray, William Merrit Chase, Carroll Beckwith et Frank V. Dumond, puis de Jean Paul Laurens à Paris. Il fut membre de la Société des peintres et sculpteurs de Chicago.

VENTES PUBLIQUES : SAN FRANCISCO, 8 oct. 1980 : *Nu assis au châle rouge*, h/t mar./cart. (105x84,5) : USD 3 250.

SAINT-JOIRE Jehan de. Voir JEAN de Saint-Yore

SAINT-JOLY Jean

Né à Toulouse (Haute-Garonne). Mort vers la fin de 1904. XIXe siècle. Français.

Sculpteur.

Élève de Toussaint, il débuta au Salon de 1863 reçut une mention honorable en 1885 avec un groupe intitulé : *La leçon d'arc*. Sa *Ville de Marseille* orne la façade de l'Hôtel de Ville de Paris. Il exposa pour la dernière fois en 1887.

SAINT-LANNE Georges
Né à Bordeaux (Gironde). XIXe siècle. Français.
Peintre de genre.
Élève de Delacroix. Il débuta au Salon en 1878.

SAINT-LANNE Louis
Né à Saint-Sever. XIXe siècle. Français.
Sculpteur.
Il figura au Salon des Artistes Français ; reçut une mention honorable en 1893.

SAINT-LAURENT Jean de
XVIIIe siècle. Français.
Sculpteur.
Il travailla en 1708 à la décoration de la chapelle du château de Versailles et s'établit en Russie en 1717.

SAINT-LAURENT Paul de
XVIIIe siècle. Français.
Sculpteur d'ornements.
Il fut membre de l'Académie Saint-Luc de Paris en 1740 et travailla en 1764 au château de Stockholm.

Saint LAZARE
Mort en 867 à Rome. IXe siècle. Éc. byzantine.
Peintre.
Ce peintre grec de l'École Byzantine fut persécuté. L'empereur Théophile le fit flageller parce qu'il avait peint des images religieuses. Le saint, après sa guérison, continua à peindre des images de la Vierge et de Jésus.

SAINT-LEGER Léon Geille de. Voir **GEILLE DE SAINT LÉGER**

SAINT-LÉGER-ÉBERLÉ Abastenia. Voir **ÉBERLÉ SAINT-LÉGER Abastenia**

SAINT-LIGIÉ de
XVIIIe siècle. Français.
Miniaturiste.
Il était actif dans la seconde moitié du XVIIIe siècle. Il travailla à La Haye en 1783.
Musées : AMSTERDAM (Mus.) : *Portrait de jeune femme.*

SAINT-LOU Maurice
Né le 24 octobre 1897 à Paris. XXe siècle. Actif aussi aux États-Unis. Français.
Peintre de portraits, paysages, natures mortes. Expressionniste.
Il a montré ses œuvres lors de nombreuses expositions tant en France qu'aux États-Unis. D'entre de très nombreuses distinctions les plus diverses, il est commandeur de Nichan-Iftikar et obtint une médaille d'or au titre des arts, sciences et lettres. Lui-même se réfère volontiers des formes françaises d'expressionnisme.
Musées : HONFLEUR.

SAINT-LOUIS Blaise
XXe siècle. Haïtien.
Peintre de scènes animées, figures. Naïf.
Ventes Publiques : NEW YORK, 9 juil. 1981 : *La rencontre de T. Louverture avec H. Christophe* 1979, h/isor. (61x76) : **USD 2 400** – PARIS, 12 juin 1995 : *Femme aux mains croisées*, h/t (20x30) : **FRF 18 000** – PARIS, 1er avr. 1996 : *Les trois Grâces*, h/t (75,5x55) : **FRF 70 000.**

SAINT LUC. Voir **SANTO LUCA**

SAINT MARC. Voir **MONNAUD Émile**

SAINT-MARCEAUX Charles René de, ou René
Né le 23 septembre 1845 à Reims (Marne). Mort le 23 avril 1915 à Paris. XIXe-XXe siècles. Français.
Sculpteur de sujets de genre, bustes, monuments.
Il fut élève de Jouffroy. Il débuta à Paris, au Salon de 1868, exposa au Salon des Artistes Français, dont il fut membre sociétaire à partir de 1885. Il obtint une médaille de deuxième classe en 1872, de première classe en 1879, une d'or à l'Exposition universelle de Paris en 1889. Il fut chevalier de la Légion d'honneur en 1880, puis officier de la Légion d'honneur à partir de 1889, membre de l'Institut à Paris en 1905, membre du jury hors-concours en 1908 à l'Exposition universelle de Londres.
On citera d'entre ses principaux monuments à Paris : *Alexandre Dumas fils* au cimetière Montmartre, *Alphonse Daudet* aux Champs-Élysées, *Berthelot* au Collège de France, à Berne : *Création de l'union postale*. Il subit l'influence de la renaissance italienne, et s'éloigna de l'académisme de l'époque pour des œuvres plus audacieuses. Il réalisa également des masques proches du symbolisme.
Bibliogr. : In : *Dict. de la sculpt.*, Larousse, Paris, 1992.
Musées : BUCAREST (Mus. Simu) : *Arlequin* – LYON : *Communiante* – PARIS (Mus. d'Orsay) : *Buste de Dagnan Bouveret – La Jeunesse de Dante – Génie gardant le secret de la tombe* 1879 – *Masque d'un jeune homme – Tête d'homme – Masque de jeune fille – Masque de jeune femme – Portrait de forain* – REIMS (Mus. des Beaux-Arts) : *Arlequin.*
Ventes Publiques : PARIS, 15 mai 1931 : *Génie appuyé sur une urne* : FRF 420 – PARIS, 23 nov. 1936 : *Gabriel d'Annunzio*, bronze : **FRF 1 020** – PARIS, 22 fév. 1937 : *Arlequin*, cire : **FRF 820** – PARIS, 28 fév. 1977 : *Arlequin* 1879, bronze patiné (H. 90) : **FRF 4 700** – ANGERS, 25 juin 1980 : *Arlequin* 1879, bronze argenté (H. 69) : **FRF 3 800** – PARIS, 3 déc. 1985 : *Arlequin coiffé d'un bicorne, les bras croisés* 1879, plâtre original (H. 170) : **FRF 250 000** – PARIS, 27 juin 1986 : *Arlequin* 1879, bronze : **FRF 7 100** – PARIS, 23 juin 1989 : *Arlequin à l'épée*, bronze patiné (H. 85,5) : **FRF 18 000** – PARIS, 16 oct. 1988 : *Léda et le cygne*, bronze cire perdue patine brune (H. 18 sans le socle) : **FRF 4 000** – PARIS, 1er déc. 1992 : *Portrait de Jean de Saint Marceaux* 1880, terre cuite (H. 20,5) : **FRF 18 000** – PARIS, 24 mars 1995 : *Baigneur*, bronze cire perdue (H. 14) : **FRF 4 000** – NEW YORK, 23 mai 1996 : *Arlequin* 1879, plâtre (H. 254) : **USD 68 500.**

SAINT-MARCEAUX Jean Claude de
Né le 15 septembre 1902 à Cuy-Saint-Fiacre (Seine-Maritime). XXe siècle. Français.
Sculpteur.
Il exposa à Paris, au Salon d'Automne et au Groupe de XII.
Ventes Publiques : PARIS, 16 juin 1982 : *Perroquet*, bronze patine noire (H. 20) : **FRF 8 200** – DIJON, 23 oct. 1983 : *L'Arlequin*, bronze : **FRF 9 900.**

SAINT-MARCEL Émile Normand
Né le 11 juillet 1840 à Paris. XIXe siècle. Français.
Peintre de genre, animaux, paysages animés, paysages, dessinateur.
Il fut élève de Decamp, de Pils et de son père Charles Edme Saint-Marcel. Il débuta au Salon de 1864.
Ventes Publiques : PARIS, 22 avr. 1898 : *Femmes*, sanguine : **FRF 103** – PARIS, 27 jan. 1923 : *Effet de neige* : **FRF 150** – PARIS, 18 juin 1926 : *Paysage d'hiver, le chasseur* : **FRF 400** – PARIS, oct. 1945-juil. 1946 : *Chevaux de halage* 1875, deux toiles : **FRF 9 600** ; *La Charrette de blé* : **FRF 3 000** – PARIS, 30 jan. 1947 : *Chevaux de labour* : **FRF 2 800** – VIENNE, 16 mars 1971 : *Moisson en Normandie* : **ATS 25 000** – PARIS, 17 nov. 1992 : *Le Marché aux chevaux*, h/t (59x140) : **FRF 5 600.**

SAINT-MARCEL-CABIN Charles Edme ou Edme
Né le 20 septembre 1819 à Paris. Mort le 15 février 1890 à Fontainebleau (Seine-et-Marne). XIXe siècle. Français.
Peintre de paysages, animaux, graveur à l'eau-forte.
Élève d'Eugène Delacroix et l'Aligny. Il débuta au Salon de 1848. Il fut un des collaborateurs de l'illustre maître et l'aida dans ses décorations. Mais c'est surtout pour ses œuvres personnelles que Saint-Marcel fut intéressant. Dans ses paysages, dans ses animaux il fit preuve d'une intensité de vision, d'une puissance d'expression tout à fait remarquables. Ses lions ont un caractère de majesté simple, qui le place à côté de Barye. Ses œuvres, longtemps dédaignées par les amateurs, sont aujourd'hui très recherchées. On voit de lui dans les musées, à Bayonne (musée Bonnat) : *Lion couché, Tigre étendu à terre, Tigre couché, Deux loups* (dessins) ; à Châlons-sur-Marne, *Vue de la Gorge aux loups* (Fontainebleau) ; à Pontoise, sept dessins d'animaux et paysages.

Cachet de vente

Ventes Publiques : PARIS, 1872 : *Lion couché*, aquar. : **FRF 120** – PARIS, 1899 : *Lion couché*, cr., reh. de past. : **FRF 30** – PARIS, 20-22 mai 1920 : *Biche couchée sur le flanc*, cr. : **FRF 100** – PARIS, 2-4 juin 1920 : *Tigre couché*, aquar. : **FRF 460** – PARIS, 31 mai 1928 :

Liseuse ; *Étude de mains*, deux dess. : **FRF 250** – Paris, 26 juin 1929 : *Lionne prête à bondir*, dess. : **FRF 250** ; *Lionne marchant*, dess. : **FRF 450** – Paris, 28 juin 1935 : *Panthère aux aguets*, dess. au cr. noir : **FRF 45** – Paris, 14 déc. 1936 : *Lion accroupi*, pl. et lav. de Chine : **FRF 120** – Paris, 4 nov. 1937 : *Le tigre à la grenouille*, pierre noire, reh. d'aquar. : **FRF 105** – Paris, 12 mars 1941 : *Lion et lionnes*, dess. à la pl. : **FRF 450** – Paris, 24 fév. 1943 : *Deux tigres*, aquar. : **FRF 5 000** – Paris, oct. 1945-juil. 1946 : *Famille de lions*, dess. à la pl. : **FRF 1 050** – Paris, 30 mars 1949 : *Faune assis* ; *Nus*, deux aquar. : **FRF 400** – Paris, 9 juin 1949 : *Troupeau passant une rivière dans un paysage montagneux*, past. : **FRF 300** – New York, 24 mai 1985 : *Homme nu couché*, craies noire et rouge (25,7x43,2) : **USD 600**.

SAINT-MARD Yvan
Né en 1939. xxᵉ siècle. Belge.
Peintre de figures.
Il fut élève des académies des beaux-arts de Bruxelles et Watermael-Boisfort.
Bibliogr. : In : *Dict. biogr. ill. des artistes en Belgique depuis 1830*, Arto, Bruxelles, 1987.

SAINTE-MARIE Alfred
Né à Paris. xixᵉ siècle. Français.
Peintre de genre, paysages.
Il fut élève de Louis Roux. Il exposa au Salon de Paris, entre 1853 et 1870.
Ventes Publiques : Saint-Dié, 14 fév. 1988 : *La meute*, h/t (39x53) : **FRF 8 000**.

SAINTE-MARIE Élisabeth Hélène, née de Nielle
xixᵉ siècle. Française.
Paysagiste.
Elle exposa au Salon entre 1846 et 1849.

SAINTE-MARIE DE QUILLEBŒUF. Voir QUILLEBŒUF

SAINT-MARTIN
xviiᵉ-xviiiᵉ siècles. Actif à Caen. Français.
Peintre de portraits.
Peut-être s'agit-il de Jean Chemelat. On cite de lui un *Portrait de Guillaume le Conquérant*, copie d'un portrait daté de 1522, exécuté lors de l'ouverture du tombeau en 1708.

SAINT-MARTIN de, Mlle
Morte vers 1761. xviiiᵉ siècle. Française.
Peintre de portraits et de genre.
Membre de l'Académie de Saint-Luc. Elle exposa au Salon de cette société de 1751 à 1756.

SAINT-MARTIN Alexandre et Pierre Alexandre. Voir PAU de Saint-Martin

SAINT-MARTIN Henry
Né le 13 juin 1907 à Paris. xxᵉ siècle. Français.
Peintre de nus, paysages.
Il fut élève de Louise Hervieu. Il exposa à Paris, aux Salons des Artistes Français, des Indépendants et d'Automne.

SAINT-MARTIN Marie Hélène, née Domain
Née le 3 février 1881 à Royan (Charente-Maritime). Morte le 5 juillet 1935 à Pavillons-sous-Bois (Seine-Saint-Denis). xxᵉ siècle. Française.
Peintre de portraits, marines.
Elle fut élève de Jean-Baptiste Olive. Elle exposait depuis 1921, notamment à Paris au Salon des Artistes Français, dont elle fut membre sociétaire. Elle obtint une médaille d'argent en 1924.

SAINT-MARTIN Paul de
Né le 24 septembre 1817 à Bolbec (Seine-Inférieure). xixᵉ siècle. Français.
Paysagiste et lithographe.
Élève de Paul Delaroche. Il exposa au Salon entre 1846 et 1870.
Musées : Cambrai : *Vue prise aux environs de Meaux* – Dieppe : *Un gué* – Louviers : *Canal à Fontaine-les-Nonnes – Effet de neige*.
Ventes Publiques : Paris, 22 mars 1943 : *Paysage* : **FRF 400**.

SAINT-MAUR
Né le 9 décembre 1906 à Bordeaux (Gironde). Mort en décembre 1979. xxᵉ siècle. Français.
Peintre, sculpteur.
En 1939, il entreprit un voyage aux Indes et en Indochine, où la guerre l'immobilisa. Il revint en France en 1947.
Il participa à Paris au Salon de l'Art mural, qu'il fonda en 1935, aux Salons de la Jeune peinture, des Réalités Nouvelles à partir de 1954, ainsi qu'à des expositions collectives : 1969 Cannes et université de Caracas, etc. Il a montré ses œuvres dans des expositions personnelles en 1947, 1951, 1961 à Paris ; en 1956 à Bruxelles.
Il montra en 1947 ses panneaux laqués au musée Cernushi à Paris.
S'étant fait d'abord connaître comme peintre, il apprit la technique de la laque en Orient. Il abandonna alors complètement la peinture pour la sculpture. Il fut le premier à expérimenter le polyester stratifié et métallisé à chaud, dans des formes d'une sobriété brancusienne, translucides ou opaques, mates ou brillantes, aptes à colorer la lumière avant de la redistribuer. Maître de son matériau il y a sculpté, outre ses formes abstraites refermées sur elles-mêmes, des portraits, des vitraux, des baptistères, des fontaines. Il se familiarisa ensuite avec le maniement des mousses de polyuréthane, plus souple et se prêtant aux constructions baroques de véhicules praticables.
Bibliogr. : Catalogue de l'exposition *Saint-Maur*, Galerie Roux-Hentschel, Paris, 1947 – Catalogue de l'exposition *Saint-Maur*, Galerie Raymond Creuze, Paris, 1951 – Denys Chevalier, in : *Nouv. Dict. de la sculpture mod.*, Hazan, Paris, 1970.

SAINT-MAURICE P. de
xviiiᵉ siècle. Actif à Paris de 1720 à 1732. Français.
Aquafortiste.
Il grava d'après S. Bourdon et L. Le Nain.

SAINT-MEMIN Charles Balthazar Julien Févret de
Né le 12 mars 1770 à Dijon. Mort le 23 juin 1852 à Dijon. xviiiᵉ-xixᵉ siècles. Français.
Peintre, dessinateur de portraits et graveur au burin.
Il émigra à la Révolution et après avoir séjourné en Suisse et en Allemagne, il s'établit en Amérique, et rentra en France en 1814. On conserve de lui environ deux cents dessins, dont la plupart se trouvent dans les Musées de Boston, de Brooklyn, de New York, de Philadelphie et de Washington. Il fut conservateur du Musée de Dijon.
Ventes Publiques : New York, 26-29 avr. 1944 : *Pierre Michael Grain*, past. : **USD 350** – New York, 4 fév. 1978 : *Portraits de Henry Foxhall et de sa femme* vers 1805, deux dess. au cr. (54,5x39,5) : **USD 14 500** – New York, 13 oct. 1983 : *Portrait de Barclay Haskins* 1803, past. (54x42) : **USD 5 800**.

SAINT-MICHEL Joseph de, comte ou San Michel Giuseppe
xviiiᵉ siècle. Français.
Peintre de portraits, pastelliste.
Il travaillait de 1756 à 1778. Peintre à la cour du roi de Sardaigne.
Musées : Reims : *Portrait de Louis Desjardins de Courcelles, capitaine d'arquebusiers*.
Ventes Publiques : Paris, 8 avr. 1924 : *Portraits d'hommes*, deux past. : **FRF 400** – Paris, 27 mars 1942 : *Portraits de femme coiffée d'un turban* 1775, past. : **FRF 350** – Paris, 9 déc. 1991 : *Jeune officier en habit rouge à parement bleu* 1777, past. (49,5x40,5) : **FRF 5 500**.

SAINT-MORIEN de
xixᵉ siècle. Actif à Paris dans la seconde moitié du xixᵉ siècle. Français.
Graveur au burin.
Il grava des meubles et des architectures, datés de 1788 et 1789.

SAINT-MORIN de
xviiᵉ siècle. Actif à Paris en 1624. Français.
Peintre.

SAINT-MORYS Charles Paul Jean-Baptiste Bourgevin de Vialart de, comte
Mort en 1795. xviiiᵉ siècle. Français.
Dessinateur et aquafortiste.

SAINT-NON Richard de, ou Jean Claude Richard, abbé
Né en 1727 à Paris. Mort le 25 novembre 1791 à Paris. xviiiᵉ siècle. Français.
Dessinateur et graveur à l'eau-forte et à l'aquatinte.
Richard de Saint-Non, naquit à Paris, en 1727. Sa famille le destinait à l'Église et lui fit prendre le sous-diaconat. Mais, doutant lui-même de sa vocation, il acquit, en 1747, une charge de conseiller clerc au Parlement de Paris, et il essaya d'en remplir les devoirs. Peine inutile. L'art seul l'intéressait et aussi les artistes. Exilé à Poitiers, à la suite des troubles suscités par la bulle *Unigenitus* il y vécut, de 1752 à 1757, sans autre souci que celui d'apprendre à graver et surtout d'appliquer les procédés que venait d'inventer Le Prince, et qui

ont permis de créer la Manière noire. En 1759, l'exil du Parlement ayant pris fin, Saint-Non revint à Paris. Mais ce fut uniquement pour remettre sa démission au chancelier et vendre sa charge. Aussitôt après, il gagne l'Angleterre, puis l'Italie. Il fit à Rome la connaissance de Fragonard et d'Hubert Robert, de compagnie avec eux, il visita tout le pays, Dès lors, sa voie est trouvée ; maître d'un procédé, il l'applique aux interprétations que donnent de la nature, de la ruine et de l'art italiens, les deux grands artistes qui sont devenus ses deux grands amis. Il fixe, à l'aquatinte, les mille riens charmants nés sous leur crayon, il transforme leurs « griffonnis » en choses définitives. Peut-être n'avait-il pas conscience de toute la valeur qu'il faut attacher à ses manières noires car, de retour à Paris, il voulut tenter autre chose. Avec l'aide d'un groupe important de peintres, d'architectes et de graveurs, il entreprit de publier le *Voyage pittoresque de Naples et de Sicile*, qui parut en cinq volumes in-folio de 1781 à 1786. L'ouvrage est très lumineux, il ne renferme pas moins de cinq cent quarante-deux planches à l'eau-forte et représente, par ailleurs, une merveille typographique. Pourtant, il ne fait point oublier les aquatintes de Saint-Non ; et quand on compare, avec ces dernières, quelques-unes des dessins de Frago, reproduits à l'eau-forte, dans le *Voyage*, par le burin d'un Macret, d'un Carl-Gutenberg, d'un Henriquez ou d'un Lemire, on découvre que Saint-Non est encore plus délicat et plus raffiné. Il a donné à l'eau-forte ce qui lui manquait : de la douceur, une heureuse imprécision, un flou séduisant ; il a été le poète de la manière noire. Une notice existe sur lui, celle de l'abbé Brizard, tirée à petit nombre, en 1792. Mais M. Louis Guimbaud a publié depuis une biographie plus complète de cet artiste. Les griffonnis de Saint-Non paraissent avoir été publiés sous le titre suivant *Fragments choisis dans les peintures et les tableaux les plus intéressants des Palais et des Églises de l'Italie* : 1ᵉ suite : *Rome* ; 2ᵉ suite : *Rome* ; 3ᵉ suite : *Bologne* ; 4ᵉ suite : *Naples* ; 5ᵉ suite : *Venise*. L'ouvrage fut ensuite complété par un *Choix de quelques morceaux des peintures antiques d'Herculanum, extraits du Museum de Portici* ; le tout, édité à Paris, sans date, dans le format in 4°.

VENTES PUBLIQUES : PARIS, 26 fév. 1900 : *Bacchanale*, dess. : FRF 141 – PARIS, 7 et 8 mai 1923 : *Un parc en Italie*, sanguine : FRF 1 100 ; *Un couvent en Italie*, sanguine : FRF 330 – PARIS, 30 avr. 1924 : *Fontaine, vases et balustrade, dans les jardins d'une villa italienne*, sanguine : FRF 1 305 – PARIS, 26 oct. 1925 : *Monastère en Italie*, sanguine : FRF 220 – PARIS, 29 jan. 1927 : *Faunes et bacchante*, cr. : FRF 700 – PARIS, 21 mai 1928 : *Les jeux d'eau de la villa Pamphili*, cr. : FRF 360 – PARIS, 7 et 8 juin 1928 : *Ronde de bacchants et bacchantes ; Femmes tenant un amour*, deux dess. : FRF 2 000 – PARIS, 25 juin 1931 : *Aqueduc de Néron à Tivoli Subiacco*, sanguine : FRF 950 – PARIS, 10 juin 1949 : *Palais et parc en Italie*, dess. : FRF 2 000 – PARIS, 4 et 5 fév. 1954 : *Scène pastorale auprès d'un moulin*, sang. : FRF 5 000.

SAINT-OGAN Alain
XXᵉ siècle. Français.
Dessinateur.
Il exposa à Paris, au Salon des Humoristes. Il est le créateur de *Zig, Puce et Alfred le pingouin*.

SAINT-OMAERS Jan Van. Voir JEAN de Saint-Omer

SAINT-OMER Guillaume ou Willemot
XIVᵉ siècle. Actif au début du XIVᵉ siècle. Français.
Sculpteur.
Il travailla en 1304 au château d'Hesdin.

SAINT-OMER Jacques
Mort vers 1350. XIVᵉ siècle. Actif à Tournai. Français.
Sculpteur sur bois et architecte.
Il travailla pour des églises de Tournai, et fut l'un des meilleurs sculpteurs sur bois de son époque.

SAINT-OMER Jean
XIIIᵉ-XIVᵉ siècles. Français.
Sculpteur.
Il sculpta des statues et des décorations dans le château de Mahaut d'Artois. Il travailla à Saint-Omer de 1299 à 1323.

SAINT-OMER Martin
XIVᵉ siècle. Actif à la fin du XIVᵉ siècle. Français.
Sculpteur.
Il travailla à la cathédrale de Tournai et au beffroi de Douai, en 1391.

SAINT-OMER Simon
XIVᵉ siècle. Français.

Sculpteur.
Il exécuta des restaurations dans l'abbatiale Saint-Jean de Valenciennes.

SAINT-OMER Simon
XVIᵉ siècle. Actif à Beauvais en 1507. Français.
Sculpteur et architecte.
Il travailla avec Martin Chambiges à la cathédrale de Troyes.

SAINT OSMUND
Mort en 1099. XIᵉ siècle. Britannique.
Enlumineur.
Originaire de Normandie, il passa en Angleterre avec Guillaume le Conquérant. Parvenu au siège épiscopal de Salisbury, il fonda dans cette ville une bibliothèque dont il s'occupa activement en tant que calligraphe ; il écrivit lui-même un *Liber ordinalis*.

SAINT-OURS Jacques
Né le 22 novembre 1708 à Genève. Mort en 1773 à Genève. XVIIIᵉ siècle. Suisse.
Peintre sur émail, graveur et ciseleur.
Père de Jean-Pierre Saint-Ours.

SAINT-OURS Jean Pierre
Né le 4 avril 1752 à Genève. Mort le 6 avril 1809 à Genève. XVIIIᵉ siècle. Suisse.
Peintre d'histoire, scènes de genre, portraits.
Son père l'envoya à Paris à l'âge de 16 ans et le fit entrer à l'école de l'Académie Royale, dans l'atelier de Vien. Il obtint plusieurs récompenses en 1772 et 1774, remporta le deuxième grand prix en 1778 et le premier grand prix en 1780. Saint-Ours, étranger et protestant, n'avait pas droit à la pension de Rome. Il se rendit dans cette ville à ses frais, mais y bénéficia de l'instruction et des privilèges habituellement accordés. Saint-Ours fit des études sérieuses, il peignit des compositions historiques qui lui valurent la protection du cardinal de Bernis et du marquis de Créqui, mais le climat de Rome ayant profondément altéré sa santé, il revint à Genève en 1792 et s'y fixa définitivement. La Révolution porta un coup sérieux aux peintres d'histoire : Saint-Ours s'en ressentit et dut s'adonner presque exclusivement à la peinture de portrait. En 1803, il prit part au concours institué par le gouvernement français pour célébrer le Concordat ; Saint-Ours y obtint un accessit et fut nommé correspondant de l'Institut. La plupart de ses tableaux furent recueillis par des amateurs genevois.

BIBLIOGR. : Anne de Herdt : *Saint-Ours*, Genève.

MUSÉES : BURGHAUSEN : *La fiancée samnite* – GENÈVE (Mus. Ariana) : *Bataille des Romains contre les barbares – Portraits du conseiller de La Rive Billiet, de Jean Revilliod et de Jean Louis Revilliod* – GENÈVE (Mus. Rath) : *Les jeux olympiques – Le tremblement de terre – étude – Mme Lissignol, alors Mlle Simard – Abraham Lissignol – Du Pan-Sarasin – Quatre sujets du lévite d'Ephraïm*, esquisse – *Tronchin des Délices – La lecture de la fable* – MULHOUSE : *Académie d'homme* – MUNICH (Ancienne Pina.) : *Tribunal des nouveaux-nés à Sparte* – NEUCHÂTEL : *Mme de Saint-Ours avec un enfant – Le concordat allégorie* – VERSAILLES (Mus. du Trianon) : *David apprenant la mort de Saül*.

VENTES PUBLIQUES : PARIS, 1814 : *Phryné reconnue innocente par ses juges*, dess. à la pl. lavé de bistre : FRF 22 – PARIS, 10 fév. 1899 : *Psyché et Zéphire* : FRF 102 – PARIS, 21 fév. 1919 : *Le petit aveugle*, sanguine : FRF 35 – ZURICH, 20 mai 1977 : *Portrait de la princesse Porzia* 1803, h/t (116x97) : CHF 18 500 – ZURICH, 12 nov. 1982 : *Le triomphe de la beauté*, h/t (108x189) : CHF 12 000 – PARIS, 21 nov. 1984 : *La famille de Darius implorant la clémence d'Alexandre* 1780, pl. lav. de brun et reh. de blanc/traits de cr. (35,5x71,5) : FRF 33 000 – BERNE, 26 oct. 1985 : *Orpheus*, h/pan. (48,5x38) : CHF 4 300 – ZURICH, 8 déc. 1994 : *Homère chantant l'Odyssée à l'entrée d'une bourgade de Grèce*, h/t (41x30,5) : CHF 14 950 – ZURICH, 10 déc. 1996 : *Saint-Laurent hors-les-murs ; Monuments romains antiques*, pl./pap., une paire (31x45,5) : CHF 2 990.

SAINT-PAUL Claude
Né le 3 janvier 1614 à Nancy. XVIIᵉ siècle. Français.
Peintre d'histoire.
Fils de Jean Saint-Paul, il travailla pour le duc de Lorraine.

SAINT-PAUL Claude ou Saint-Pol ou Simpol
Né vers 1666 à Clamecy. Mort le 31 octobre 1716 à Paris. XVIIᵉ-XVIIIᵉ siècles. Français.
Peintre de compositions religieuses, dessinateur.
Il fut élève de L. de Boullogne. Il travailla comme dessinateur pour la gravure au burin.

MUSÉES : PARIS (Mus. du Louvre) : *Le Christ chez Marthe et Marie.*

SAINT-PAUL Édouard
xxe siècle. Français.
Sculpteur.
On voit de ses œuvres à Paris, aux Salons d'Automne, dont il fut membre sociétaire, et des Tuileries.

SAINT-PAUL Hermance
Née à Paris. xixe siècle. Française.
Peintre de portraits.
Élève de Chaplin. Elle débuta au Salon de 1868.

SAINT-PAUL Jean
xviie siècle. Français.
Peintre de genre, portraits.
Père de Claude Saint-Paul. Il travailla pour la ville de Nancy et pour le duc de Lorraine entre 1614 et 1623. On cite de lui quelques portraits. Il peignit également des armoiries.

SAINT-PAUL Jean
Né le 4 septembre 1897 à Paris. xxe siècle. Français.
Peintre, peintre de cartons de tapisseries, illustrateur.
Il exposait à Paris, aux Salons d'Automne, des Indépendants, des Tuileries.
Il fut surtout connu pour ses illustrations de Pierre Loüys.

SAINT-PAULET Pierre de, marquis. Voir **GAUTERI**

SAINT PAULL
xxe siècle. Active en France. Australienne.
Peintre de figures.
VENTES PUBLIQUES : PARIS, 10 nov. 1987 : *Portrait de femme au chapeau,* h/t (92x73) : FRF 2 500.

SAINT-PÈRE Claude
xviiie siècle. Actif à Dijon vers 1736. Français.
Sculpteur d'ornements.

SAINT-PHALLE Niki de, pseudonyme de **Fal de Saint Phalle Catherine Marie-Agnès**
Née le 29 octobre 1930 à Neuilly-sur-Seine (Hauts-de-Seine). xxe siècle. Française.
Sculpteur de figures, artiste de performances, peintre de décors de théâtre, peintre à la gouache, aquarelliste, peintre de collages, graveur, dessinatrice. Groupe des Nouveaux Réalistes.
Elle fait sa scolarité au couvent du Sacré-Cœur de New York, où elle vécut de 1933 à 1951, jusqu'à l'âge de vingt ans. Elle s'installe ensuite à Paris, où, autodidacte, elle réalise ses premières peintures en 1952, puis se tourne vers la sculpture. En 1960, elle rencontre Jean Tinguely, dont elle devient la compagne ; celui-ci contribue à l'épanouissement de ses facultés d'invention. Cette même année, Pierre Restany fonde officiellement en tant que tel le groupe des Nouveaux-Réalistes. Niki de Saint-Phalle y est incluse en 1961.
Elle participe à des expositions collectives, régulièrement à Paris : 1961, 1962 Salon Comparaisons ; 1963 Biennale ; 1964 *Mythologies quotidiennes* et 1965 *Figuration narrative* organisées par Gassiot-Talabot au musée d'Art moderne de la ville ; 1965 Salon de Mai ; 1968 *Expansions-Environnement* au musée Galliera organisée par P. Restany ; 1977 musée national d'Art moderne ; ainsi que : 1961, 1962, 1981 Stedelijk Museum d'Amsterdam ; 1961, 1968 Museum of Modern Art de New York ; 1963, 1966, 1972 Museum of Fine Arts de Houston ; 1966 Moderna Museet de Stockholm et Kunsthalle de Berne ; 1966, 1985 Art Institute de Chicago ; 1967 Exposition universelle de Montréal et Carnegie Institute de Pittsburgh ; 1968 ICA (Institute of Contemporary Art) à Londres ; 1968, 1969, 1985 Museum of Contemporary Art de Chicago ; 1969, 1973 Kunstverein d'Hanovre ; 1980 Whitney Museum of American Art à New York ; 1988 Biennale de Venise ; 1989 musée cantonal des Beaux-Arts de Lausanne ; 1990 musée russe de Saint-Pétersbourg et Museum of Modern Art de Rijeka ; 1991 Royal Academy of Arts de Londres.
Elle montre ses œuvres dans des expositions personnelles : 1956 Saint-Gall ; 1962 galerie Rive Droite à Paris ; à partir de 1965 régulièrement à la galerie Alexander Iolas à Paris, New York, Genève, Milan ; 1967 Stedelijk Museum d'Amsterdam ; 1969 Kunstverein d'Hanovre, Kunstmuseum de Lucerne ; 1975 palais des Beaux-Arts de Bruxelles ; 1976 Museum Boymans Van Beuningen à Rotterdam, Nordjyllands Kunstmuseum d'Aalborg ; 1979 exposition itinérante aux États-Unis ; 1980 musée national d'Art moderne de Paris, Wilhelm Lehmbruck Museum des Stadt

à Duisbourg, Kunsthalle de Nuremberg ; 1980-1981, 1982-1983, 1986 Space Niky à Tokyo ; 1987 Kunsthalle de Hypo-Kulturstiftung de Munich ; 1987-1988 Nassau County Museum of Fine Art de New York ; 1988 couvent des Dominicains à Canterbury ; 1990-1991 musée des Arts décoratifs de Paris ; 1992 Kunst und Ausstellungshalle de Bonn ; 1993 musée d'Art moderne de la ville de Paris, musée d'Art et d'Histoire de Fribourg ; 1996 galerie Vidal-Saint Phalle de Paris pour ses estampes.
Elle commence à peindre en guise de traitement thérapeutique suite à un séjour en établissement spécialisé, recourant d'emblée à la technique du collage, se référant simultanément et fortuitement au surréalisme, à l'expressionnisme abstrait, à l'art brut. À partir de 1956, la technique du collage l'amène assez naturellement à intégrer objets et rajouts en plâtre à ses compositions entre baroque et fantastique. En 1960, sur le thème, symbolique autant que parodique, de la *Mort de saint Sébastien,* elle intègre à ces assemblages des cibles de liège pour jeux de tir aux fléchettes, les fléchettes étant fournies aux spectateurs invités à participer à l'œuvre en devenir. Cette première intervention événementielle devait bientôt faire place à d'autres gestes cette fois conçus pour qu'ils laissent leur trace en tant que partie intégrée de l'œuvre en état d'inachèvement. En effet, dès 1961, elle dispose à l'intérieur de ses *Tableaux-surprises* des sortes de vessies contenant des couleurs fluides destinées à être crevées par le spectateur, les couleurs libérées s'écoulant hors des poches et ruisselant à la surface des tableaux en modifiant l'apparence colorée et donc formelle. Dans ce geste spontané, violent, agressif, Niki affirme une volonté destructrice de désacraliser l'art. Pareille démarche pouvait d'abord sembler, à cette époque, satire à l'encontre des débordements sans mesure du tachisme américain, devenu un académisme international. En 1961, Pierre Restany organise une exposition-démonstration de cette dernière activité de Niki de Saint-Phalle, sous le titre de *Feu à volonté,* les assemblages offerts au tir des spectateurs étant prudemment installés dans un stand de tir blindé. L'affluence fut énorme ; les échos – divers – internationaux, faisant soudain connaître le nom de Niki de Saint-Phalle, qui ne se refusait nullement à cette renommée (Restany : « ... publicité qu'elle a d'ailleurs recherchée »). Ces activités parascandaleuses ayant attiré l'attention sur elle, elle abandonne presque complètement les processus de tir, de coulures arbitraires de couleur, de participation du spectateur, dans les œuvres de la période suivante, plutôt consacrée à l'exorcisme de diverses obsessions personnelles ou collectives. Comme le dit joliment Restany, « se situant à l'égale distance de Louise Nevelson et de Robert Rauschenberg », Niki de Saint-Phalle assemble de très étranges retables, frôlant la profanation, accumulant crucifix, sacrés-cœurs de Jésus, aussi bien que pistolets-jouets, animaux monstrueux, poupons de Celluloïd, recouvrant uniformément ces assemblages d'une chape de peinture argentée, comme dans *Épisodes blasphématoires,* évitant et le totémisme de Louise Nevelson et l'esthétisme de Rauschenberg. Aux *Mythologies quotidiennes* de 1964, elle montre un triptyque consacré à la *Mariée* sur le thème des *Mariées* déjà exploité, qui fait le point de l'ensemble de ses travaux antérieurs ; sans doute le cérémonial dérisoire du mariage lui paraissait-il spécialement caractéristique des mythologies quotidiennes, que Gassiot-Talabot proposait pour cible. À partir de 1965, elle commence la création des *Nanas,* gigantesques statues féminines, aux avantages ubuesques, tenant à la fois des *Vénus de Lespugne* du fond des âges et du *Bal des Quat-z'arts* soit, au début, noires et recouvertes de vêtements bariolés faits de défroques arrangées, soit ensuite en Polyester hardiment coloré. Au sujet de ces *Nanas,* Restany encore évoque un « Dubuffet revu et corrigé par Appel » et ailleurs « l'art brut et l'esprit Cobra ». Niki de Saint-Phalle a voulu faire de ses *Nanas* omniprésentes tout en rondeurs et pleines de gaieté un symbole de la déesse-mère de notre époque. En 1966, en collaboration avec Tinguely, elle édifie une Nana couchée de trente-cinq mètres de long, au musée d'Art moderne de Stockholm. On y pénètre par un portail situé entre les cuisses de la *Nana Cathédrale* ; à l'intérieur on y trouve un bar, une salle d'exposition, un restaurant. En 1967, à l'Exposition internationale de Montréal, elle organise sur le toit du Pavillon français, une sorte de confrontation belliqueuse entre ses *Nanas* et les machines infernales de Tinguely. Dans les années quatre-vingt, les *Skinnys* (Les maigres) font contrepoint aux *Nanas* ; viennent se greffer, sur ces silhouettes évidées et filiformes, de petites lumières. Puis elle évolue, tout en conservant ses thèmes de prédilection : la femme, la maternité, l'amour, le rêve, les monstres avec *Les Tableaux*

éclatés de 1990. Sur un premier plan vivement coloré (le fond) viennent se superposer des images en mouvement, les deux niveaux s'interpénétrant pour raconter une histoire : « J'aime l'idée que la forme éclate et revienne à la forme primaire après être passée par l'abstraction. Pour cela je voulais que ça bouge mais je ne voulais pas de système mécanique visible ». Pour réaliser ces œuvres, elle travaille avec des informaticiens qui ont mis au point un système d'animation de la toile.

Elle a réalisé de nombreuses sculptures monumentales en plein air : 1966 *Hon* avec Tinguely et Ultvedt (œuvre détruite) et *Le Paradis fantastique* pour la Moderna Museet de Stockholm ; 1967 *Nana Dream House* au Stedelijk Museum d'Amsterdam et à la fondation Maeght à Saint-Paul-de-Vence ; de 1970 à 1993 *Le Cyclope* avec Tinguely à Milly-la-Forêt ; 1972 *Golem* à Jérusalem ; 1973 *Le Dragon* à Knokke-le-Zoute ; 1973-1974 *Nana-piscine* à Saint-Tropez ; 1974 *Caroline, Charlotte, Sophie* trois nanas géantes à Hanovre, *Le Poète et sa muse* à l'université d'Ulm ; depuis 1979 (non achevé en 1996) *Le Giardino dei Tarocchi* inspiré par les cartes de tarot à Garavicchio (sud de la Toscane) ; 1983 *La Fontaine Stravinsky* avec Tinguely à Paris, *Sun God* à l'université de la Californie du Sud à San Diego ; 1988 *Fontaine Château-Chinon* avec Tinguely à la mairie de Château-Chinon ; 1988-1989 *La Fontaine à tête de serpents* au Medical Center de Long Island (New York) ; 1990 monument funéraire pour la tombe de Tinguely au cimetière Montparnasse à Paris et *Le Temple idéal* lieu de culte œcuménique à Nîmes ; 1991 installation d'un *Niki Art Museum* à Nasu (préfecture Tochigi). Elle a également participé à des performances, réalisé des décors de théâtre : 1966 *Éloge de la folie* ballet de Roland Petit, des livres d'artistes et de nombreux objets décoratifs (bijoux, bouteilles de parfum).

Par-delà leur monstruosité, par-delà leur voracité d'ogresses, par-delà leurs multiples implications psychanalytiques, les créatures de Niki de Saint-Phalle sont aussi les protagonistes d'un « hénaurme » carnaval – ce qui n'est d'ailleurs pas incompatible – et porteuses d'une saine rigolade pleine de vitalité, d'une joie de vie pleine de poésie. La très belle femme qui crée ces monstresses farceuses, ces jardins de rêve, ces tableaux en mouvements, n'a jamais cherché à cacher son jeu d'aucune équivoque métaphysique existentielle : « Je n'ai pas la notion d'œuvres d'art. Je n'ai jamais fait l'école des Beaux-Arts. Pour moi, la sculpture, ce n'est pas la culture, mais une façon de vivre. Mon éducation artistique vient des cathédrales, du Facteur Cheval, de l'architecte Gaudi ». ■ L. L., J. B.

BIBLIOGR. : Pierre Restany : *Art moral, art sacré*, préface de l'exposition *Niki de Saint-Phalle*, Galerie Rive droite, Paris, 1962 – Pierre Descargues : Catalogue de l'exposition *Les Nanas*, Galerie Alexandre Iolas, Paris, 1965 – Pierre Restany : *Les Nouveaux Réalistes*, Planète, Paris, 1968 – Pierre Cabanne, Pierre Restany : *L'Avant-Garde au xxᵉ s.*, Balland, Paris, 1969 – Gérard-Gassiot Talabot, in : *Nouv. Dict. de la sculpture mod.*, Hazan, Paris, 1970 – Catalogue de l'exposition : *Niki de Saint-Phalle*, Galerie Alexandre Iolas, Paris, 1970 – Otto Hahn : *Les Nanas aux Halles*, L'Express, Paris, 23 mars 1970 – Catalogue de l'exposition rétrospective : *Niki de Saint-Phalle*, Centre Georges Pompidou, Paris, 1980 – Catalogue de l'exposition rétrospective : *Niki de Saint-Phalle*, Wilhelm-Lehmbruck, Museum der Stadt, Duisburg, 1980 – Mona Thomas : *Niki de Saint-Phalle – L'Invitation au musée*, Art Press, n° 183, Paris, sept. 1993 – Catalogue de l'exposition : *Niki de Saint-Phalle*, Musée d'Art moderne de la ville, Paris, 1993.

MUSÉES : AMSTERDAM (Stedelijk Mus.) – JÉRUSALEM – KNOKKE-LE-ZOUTE – MARSEILLE (Mus. Cantini) : *Nana assise, négresse* 1971 – NEW YORK (Whitney Mus. of American Art) : *Black Venus* 1967 – PARIS (Mus. Nat. d'Art mod.) : *Crucifixion – La Mariée, Eva Maria* 1963 – *La Waldaff* 1965 – PARIS (BN) : *Last Night I had a dream* – SAINT-PAUL-DE-VENCE – STOCKHOLM (Mod. Mus.).

VENTES PUBLIQUES : PARIS, 4 nov. 1971 : *Nana*, Polyester : **FRF 8 000** – PARIS, 18 mars 1972 : *Napoléon tu as une araignée dans le plafond*, masque : **FRF 30 000** – LOS ANGELES, 22 jan. 1973 : *Nana* : **USD 3 750** – NEW YORK, 6 juin 1974 : *Nana*, plâtre : **USD 3 000** – NEW YORK, 28 mai 1976 : *Nana* 1976, techn. mixte/pap. découpé (51x56) : **USD 550** – PARIS, 22 mars 1977 : *Serpent*, Polyester (170x83x10) : **FRF 4 000** – LONDRES, 5 avr 1979 : *Nana* vers 1967, Polyester peint (H. 78) : **GBP 1 400** – LONDRES, 3 juil. 1980 : *Femme dans un intérieur multicole*, h/t (73x91,5) : **GBP 700** – NEW YORK, 1ᵉʳ nov. 1984 : *Le serpent*, plâtre peint à l'acryl. (50x62) : **USD 9 500** – LONDRES, 13 fév. 1985 : *Salut Pablo*, stylofeutre (54,8x74,8) : **GBP 1 600** – NEW YORK, 3 mai 1985 : *Jane* 1965, tissu et fils de coul./pap. mâché (107x78x66,5) : **USD 9 000**

– LONDRES, 26 juin 1986 : *Nana*, fibre de verre peinte (282x170x100) : **GBP 22 000** – PARIS, 4 déc. 1987 : *L'Aveugle dans la prairie 1978-1979*, plâtre peint : **FRF 60 000** – NEW YORK, 4 nov. 1987 : *Sans titre* vers 1978, acryl. et peint. or/plâtre (H. 228,7) : **USD 60 000** – NEW YORK, 20 fév. 1988 : *Homme lisant le journal assis sur un serpent* 1980, céramique peinte (15x24) : **USD 2 200** – LONDRES, 25 fév. 1988 : *Créature double*, Polyester peint (14x24x20) : **GBP 4 620** – LOKEREN, 8 oct. 1988 : *L'Éléphant*, Polyester peint (H. 30) : **BEF 190 000** – NEW YORK, 8 oct. 1988 : *La Dame et le Dragon*, Polyester peint (13,6x22,8x25,3) : **USD 13 750** – PARIS, 21 nov. 1988 : *Étude pour une grande tapisserie* vers 1970, acryl./pap. mar. (215x305) : **FRF 130 000** – LONDRES, 6 avr. 1989 : *Serpent*, Polyester peint (H. 165,5) : **GBP 22 000** – PARIS, 24 mai 1989 : *La Grenouille*, polychrome en Polyester, sculpture : **FRF 21 000** – NEW YORK, 3 mai 1989 : *La Déesse du soleil*, Nana 1980, Polyester moulé et peint, plumes et ampoules électriques (168x89x34) : **USD 82 500** – PARIS, 12 juin 1989 : *Nana*, rés. peinte, sculpture (H. 63) : **FRF 380 000** – PARIS, 13 oct. 1989 : *Cœur rose* 1964, techn. mixte (65x80) : **FRF 300 000** – PARIS, 9 nov. 1989 : *Chameau*, Polyester peint (157,5x167,5) : **USD 104 500** – PARIS, 13 déc. 1989 : *Nana*, sculpt. en plâtre peint. (H. 19) : **FRF 65 000** – PARIS, 8 avr. 1990 : *Nana*, cr., feutre et collage/cart. (46x31) : **FRF 52 000** – NEW YORK, 8 mai 1990 : *Palais de justice* 1979, acryl. et cr. coul./Polyester (H. 80) : **USD 66 000** – COPENHAGUE, 30 mai 1990 : *Roue peinte* 1960 (diam. 16) : **DKK 22 000** – LONDRES, 28 juin 1990 : *Nana assise* 1968, Polyester peint à la main (73x81,2x77,5) : **GBP 99 000** – COPENHAGUE, 14-15 nov. 1990 : *Objet* 1961, poêle à frire peinte (diam. 31) : **DKK 25 000** – PARIS, 16 déc. 1990 : *Fauteuil aux serpents*, stratifié Polyester et coul. vernis polyuréthane (H. 103, L. 81, l. 72) : **FRF 315 000** – COPENHAGUE, 30 mai 1991 : *Nana*, Polyester peint (H. 25) : **DKK 46 000** – LONDRES, 17 oct. 1991 : *Table*, acryl./fibre de verre (H. 73) : **GBP 13 200** – PARIS, 2 déc. 1991 : *Grand fauteuil au serpent*, Polyester peint (H. 103, larg. 82, prof. 71) : **FRF 125 000** – PARIS, 4 déc. 1991 : *Danseuse 1966*, plâtre original (H. 64) : **FRF 175 000** – LOKEREN, 21 mars 1992 : *Nana*, Polyester peint : **BEF 950 000** – PARIS, 1ᵉʳ oct. 1992 : *Cathédrale* 1961, tir à la carabine sur un assemblage d'objets, crânes, santons et jouets (71x61,5) : **FRF 80 000** – LONDRES, 15 oct. 1992 : *L'Arbre de vie* 1991, alu. peint, Polyester et fer (70x37x30) : **GBP 5 500** – PARIS, 26 nov. 1992 : *Fauteuil serpent* 1982, polyester polychrome (103x82x60) : **FRF 120 000** – AMSTERDAM, 9 déc. 1992 : *Sans titre* 1968, plâtre peint (H. 15,5) : **NLG 21 850** – LONDRES, 3 déc. 1992 : *Nana au chien* 1987, Polyester peint (H. 40) : **GBP 10 450** – NEW YORK, 4 mai 1993 : *Table et Tabouret* (table : 52,6x81,3x61 ; tabouret : 38,1x38,1x31,8) : **USD 25 300** – COPENHAGUE, 3 juin 1993 : *Taureau*, Polyester peint (H. 40, L. 60) : **DKK 65 000** – LONDRES, 24 juin 1993 : *Tir*, assemblage de plâtre, métal et bois/pan. peint. à la bombe en or (80x68,5x12,7) : **GBP 31 050** – STOCKHOLM, 10-12 mai 1993 : *Taureau*, plâtre vernissé (H. 40, L. 62) : **SEK 55 000** – PARIS, 18 juin 1993 : *La vache et l'homme lisant son journal* 1974, rés. synth. et gche vinylique, ensemble de deux sculptures (homme 22x19x13 ; vache 63x45x15) : **FRF 150 000** – ZURICH, 24 juin 1993 : *Cher Daniel Claude* 1975, techn. mixte, collage, aquar. et cr. coul. (21,2x27,5) : **CHF 9 000** – LOKEREN, 9 oct. 1993 : *Vache*, Polyester peint (H. 54,5, l. 64,5) : **BEF 230 000** – STOCKHOLM, 30 nov. 1993 : *Figure féminine* 1968, argile peint polychrome (H. 20,5) : **SEK 67 000** – NEW YORK, 25-26 fév. 1994 : *Sans titre*, Polyester peint (vache 66x40,6x45,7 ; homme 21,6x13,3x17,8) : **USD 18 400** – PARIS, 24 juin 1994 : *Le Petit Cœur* 1967, collage et techn. mixte/t. (62x53) : **FRF 180 000** – AMSTERDAM, 31 mai 1995 : *Poisson*, terre cuite vernissée/base de fer (L. 81) : **NLG 12 980** – LOKEREN, 7 oct. 1995 : *Vase-serpent*, bronze (H. 53, l. 27,5) : **BEF 200 000** – LONDRES, 26 oct. 1995 : *Clarice Chaisse Femme*, Polyester peint (119x114x84) : **GBP 47 000** – NEW YORK, 16 nov. 1995 : *Sphynx*, Polyester peint (29,2x41,9x27,9) : **USD 17 250** – PARIS, 13 déc. 1995 : *Tir avec l'avion* 1961, assemblage d'objets/pan. avec coulures de peint. (130x195) : **FRF 135 000** – COPENHAGUE, 12 mars 1996 : *Composition* 1968, aquar., gche et craies grasses (65x47) : **DKK 29 000** – PARIS, 10 juin 1996 : *Maquette pour une nana-piscine*, cr. coul. (40x29) : **FRF 13 600** – LONDRES, 26 juin 1996 : *Le Poète et sa muse* 1973, Polyester peint (240x142x57) : **GBP 166 500** – PARIS, 29 nov. 1996 : *Footballeurs* 1993, rés. et Polyester stratifié (35x58,5x41) : **FRF 130 000** – AMSTERDAM, 10 déc. 1996 : *Nana* vers 1967, plâtre peint, sculpture (H. 20,5) : **NLG 20 757** – LONDRES, 29 mai 1997 : *Clarice Chaise Femme* ; *Clarice Chaise Homme 1981-1982*, Polyster peint, une paire (120,7x114,3x83,8 et 133,4x119,4x83,8) : **GBP 36 700** –

LONDRES, 25 juin 1997 : *La Mariée* 1963, assemblage (182x178x100) : **GBP 128 000** – LONDRES, 26 juin 1997 : *Sans titre*, verre peint, tuiles, céramique et miroir/pan. (54,3x126) : **GBP 18 400** – LONDRES, 23 oct. 1997 : *Le Jardin des déesses* 1988, céramique, verre et mosaïque (58,5x183,5) : **GBP 19 550**.

SAINT-PHAR J. L. Eustache. Voir **SAINT-FAR**

SAINT-PIERRE Gaston Casimir
Né le 12 mai 1833 à Nîmes (Gard). Mort le 18 décembre 1916 à Paris. XIX⁰-XX⁰ siècles. Français.
Peintre de scènes de genre, portraits, pastelliste.
Il fut élève de Léon Cogniet et de Charles François Jalabert. Il débuta au Salon de Paris en 1861. Il exposa au Salon des Artistes Français, dont il fut membre sociétaire à partir de 1883, membre hors-concours et membre du comité et du jury. Il obtint une médaille de deuxième classe en 1879, il fut fait chevalier de la Légion d'honneur en 1881, officier en 1903.
Il est surtout connu pour des panneaux décoratifs de grandes dimensions. L'état lui acheta, pendant sa vie, plusieurs peintures que l'on peut voir dans des collections publiques.

MUSÉES : AMIENS : *Pensive* – BAYONNE : *Bacchante* – BORDEAUX (Mus. des Beaux-Arts) : *Daphné* – CHÂTEAUROUX : *Vénus riant des traits de l'amour* – LIMOGES : *Tendresse et indifférence* – LYON : *Saadia* – PARIS (Mus. d'Orsay) : *Mme Claude Vignon* – TARBES : *Portrait de madame X* – TOURCOING : *Femme arabe.*
VENTES PUBLIQUES : PARIS, 1890 : *Tête de femme*, costume arabe : **FRF 300** – PARIS, 1898 : *Femme orientale* : **FRF 300** – PARIS, 5 déc. 1936 : *Le verre d'absinthe*, past. : **FRF 290** – PARIS, 17 avr. 1950 : *Femme brune en buste* : **FRF 2 700** – VIENNE, 12 mars 1974 : *Danseuse orientale* : **ATS 15 000** – NEW YORK, 3 mai 1979 : *L'Odalisque*, h/t (109x154) : **USD 16 500** – ENGHIEN-LES-BAINS, 22 nov. 1981 : *Jeune Orientale à la cruche*, h/t (141x91) : **FRF 22 000** – BARBIZON, 24 juil. 1983 : *Jeunes Orientales*, h/t (54x65) : **FRF 11 500** – NEW YORK, 24 mai 1985 : *Les musiciens des rues*, h/t (101,6x74,5) : **USD 5 000** – LONDRES, 28 nov. 1986 : *Diane chasseresse*, h/t (196x129,5) : **GBP 31 000** – PARIS, 28 mai 1991 : *La chanson du Laurier-rose*, h/t (85x53) : **FRF 230 000** – PARIS, 7 déc. 1992 : *Halima*, h/t (56x46) : **FRF 40 000** – LONDRES, 17 mars 1993 : *Flore et Zéphyr*, h/t (74x94) : **GBP 12 075**.

SAINT-PIERRE Germain de. Voir **GERMAIN de Saint-Pierre**

SAINT-PIERRE DE MONTZAIGLE Edgard de. Voir **MONTZAIGLE DE SAINT-PIERRE**

SAINT-PLANCARD Émélie Albertine
Née à Paris. XIX⁰ siècle. Française.
Peintre.
Élève de Mmes Caille et Tremblaye. Elle débuta au Salon de 1879.

SAINT-POL Claude. Voir **SAINT-PAUL Claude II**

SAINT-PRIEST Charles
XIX⁰ siècle. Français.
Peintre.
Il exposa au Salon entre 1846 et 1848.

SAINT-PRIEST Jehan de
XV⁰-XVI⁰ siècles. Actif à Lyon. Français.
Sculpteur et médailleur.
Père de Laurent de Saint-Paul. Il travailla au service de la ville de Lyon. On cite de lui une médaille à l'effigie de *Louis XII et d'Anne de Bretagne.*

SAINT-PRIEST Laurent de I
XVI⁰ siècle. Actif à Lyon de 1515 à 1548. Français.
Sculpteur.
Fils de Jehan et frère de Nicolas de Saint-Priest.

SAINT-PRIEST Laurent de II
XVI⁰ siècle. Actif à Lyon de 1518 à 1530. Français.
Sculpteur.

SAINT-PRIEST Marguerite Cerval de, vicomtesse, comtesse de Lavergne
Née en 1844 à Sarlat (Dordogne). Morte en 1883 à Paris. XIX⁰ siècle. Française.
Sculpteur.

Élève de MM. Robinet et Harel. Elle débuta au Salon de 1875. Le Musée de Périgueux conserve d'elle *Primavera.*

SAINT-PRIEST Nicolas
XVI⁰ siècle. Actif à Lyon en 1523. Français.
Sculpteur.
Fils de Jehan et frère de Laurent de Saint-Priest.

SAINT-QUENTIN Désiré de
Né à Valenciennes (Nord). XIX⁰ siècle. Français.
Peintre.
Élève d'Abel de Pujol. Ancien directeur des écoles académiques de Tourcoing. Il exposa au Salon en 1847 et 1848. Le Musée de Tourcoing conserve de lui *Nature morte, vases et fruits* (pastel).

SAINT-QUENTIN Jacques Philippe Joseph de
Né en 1738 à Paris. XVIII⁰ siècle. Français.
Peintre de genre et de paysages, dessinateur de vignettes et aquafortiste.
Élève de François Boucher. On trouve peu de renseignements sur cet artiste. Cependant lors de son passage à l'École de l'Académie, il donnait les plus belles espérances. En 1757, il y obtenait une deuxième médaille, en 1760, une première médaille et en 1762 le premier prix de peinture qui ordinairement donnait droit à la pension à Rome pendant trois ans. On ne sait s'il avait ou non profité de cet avantage. Il semble que Saint-Quentin resta dans l'atelier de Boucher comme aide. Après la mort de son maître, il dut s'établir à son compte, car on le trouve en 1776 figurant à l'Exposition du Colysée, avec des peintures de décoration et des dessins en plusieurs crayons. Certains biographes le font travailler jusqu'en 1780.
VENTES PUBLIQUES : PARIS, 20 mars 1890 : *Fillette endormie*, dess. aux cr. de coul. : **FRF 410** – PARIS, 15-17 fév. 1897 : *Le lavoir*, dess. : **FRF 700** – PARIS, 1897 : *Allégorie à l'avènement de Louis XVI et de Marie-Antoinette*, dess. au lav. d'encre de Chine et à la mine de pb : **FRF 205** – PARIS, 8-10 juin 1920 : *Tête de jeune femme*, cr. : **FRF 1 300** – PARIS, 7 et 8 mai 1923 : *Les petits jardiniers*, pierre noire reh. : **FRF 4 020** – PARIS, 12 juin 1929 : *Deux amours sur des nuages*, dess. : **FRF 3 200** ; *La jeune fermière* ; *Fillette dressant un piège*, deux dess. : **FRF 15 500** – PARIS, 17 déc. 1935 : *La petite fermière* ; *La petite oiseleuse*, cr. noir, reh. de blanc, deux dess. : **FRF 4 100** – PARIS, 28 nov. 1941 : *La petite fermière* ; *Le repos du chat*, sanguine, deux pendants : **FRF 2 900** – PARIS, 8 juil. 1949 : *Le char embourbé*, pl., lav. et reh. de gouache. attr. : **FRF 1 000** – VERSAILLES, 16 mai 1971 : *Bacchante couchée*, past. : **FRF 5 000** – VERSAILLES, 19 déc. 1982 : *La petite fermière* ; *La petite oiseleuse*, pierre noire, reh. de blanc, 2 dessins formant pendants (32,5x25) : **FRF 24 100**.

SAINT-QUENTIN Pierre de. Voir **BERTON Pierre**

SAINT-RÈMY Victor
XIX⁰ siècle. Français.
Peintre.
Il exposa au Salon entre 1836 et 1838.

SAINT-ROMAIN Jean de. Voir **JEAN de Saint-Romain**

SAINT-SAËNS Mme
Morte vers 1890 à Paris. XIX⁰ siècle. Française.
Aquarelliste, peintre d'animaux, fleurs et fruits.
Mère du compositeur de musique Camille Saint-Saëns.

MUSÉES : DIEPPE : aquarelles de fleurs, oiseaux et fruits.

SAINT-SAËNS Camille
Né en 1835 à Paris. Mort en 1921. XIX⁰-XX⁰ siècles. Français.
Peintre de paysages.
C'est un amateur que le célèbre compositeur, pianiste et organiste pratiqua la peinture.
VENTES PUBLIQUES : NEUILLY, 11 juin 1991 : *La Seine à Paris*, h/t (38x46) : **FRF 4 100**.

SAINT-SAËNS Marc
Né le 1er mai 1903 à Toulouse (Haute-Garonne). Mort le 20 décembre 1973 à Toulouse (Haute-Garonne). XX⁰ siècle. Français.
Peintre de compositions mythologiques, peintre de compositions murales, peintre de cartons de tapisserie, fresquiste, décorateur.
Il fut élève de l'école des beaux-arts de Toulouse en 1920, puis de

celle de Paris. De 1947 à 1973, il fut professeur de l'école des arts décoratifs de Paris. Il fonda avec Lurçat et Jean Picart Le Doux, l'Association des Peintres-Cartonniers de tapisserie.

Il exposa régulièrement à Paris, aux Salons des Indépendants et d'Automne.

Passionné pour les problèmes posés par le « mur », il exécuta de nombreuses fresques dont les principales sont à Toulouse à la bibliothèque municipale et au théâtre du Capitole, et à Narbonne au Palais du Travail. De sa rencontre avec Lurçat date sa venue à la tapisserie, à partir de 1934. Il a donné d'importants cartons de tapisserie, édités par l'Association des Peintres-Cartonniers de Denise Majorel, dont il est vice-président. D'entre ses principaux cartons tissés, citons : Thésée et le Minotaure de 1943, Diane, Vierges folles et La Comédie italienne.

MARC-SAINT-SAËNS

BIBLIOGR. : In : Dict. univer. de la peinture, Le Robert, vol. VI, Paris, 1975.
MUSÉES : ALBI – CARCASSONNE – GENÈVE – OSLO – PARIS (Mus. Nat. d'Art mod.) – PARIS (Mus. d'Art mod. de la Ville) : Thésée et le Minotaure 1943 – SAINT-DENIS – TOULOUSE.

SAINT-SIGNY, pseudonyme de Gallet Nelly
Née le 12 mars 1883 à Paris. XXᵉ siècle. Française.
Peintre de portraits, miniaturiste, peintre de cartons de tapisserie.
Elle fut élève de l'école des beaux-arts de Rome et de F. M. Roganeau. Elle exposa à Paris, au Salon des Artistes Français à partir de 1912, dans de nombreuses villes de province et à Rome.
Elle a peint des cartons de tapisserie d'Aubusson (gros point, basse-lisse).

SAINT-SILVESTRE Antonio
Né en 1946 à Nampula (Mozambique). XXᵉ siècle. Depuis 1971 actif à Paris. Portugais.
Sculpteur de figures en papier mâché armé. Fantastique.
Autodidacte, il se lance véritablement dans l'art lorsqu'il arrive à Paris en 1971. A sa première exposition personnelle, en 1988, il présente des peintures sur kromeckote plié en accordéon. Il participe également à de nombreuses expositions collectives dans des galeries parisiennes (galerie Lefor Openo, galerie Treger) ou dans des salons (Salon d'Automne en 1997).
Ses sculptures font voyager dans un univers chimérique qui doit beaucoup à son Afrique natale : dragons, lézards, libellules, sauterelles, que leur aspect décoratif et coloré rend plus burlesques qu'inquiétants. L'artiste réalise dans le même esprit des « insectes bijoux », broches ou colliers en forme d'animaux fantastiques.

SAINT-SIMON Christophe, dit Simon
Né le 30 janvier 1679 à Angers. XVIIIᵉ siècle. Français.
Sculpteur et architecte.
En collaboration avec son frère Jacques Saint-Simon, il travailla pour l'église de la Meignanne où ils firent des statues encore existantes, pour le couvent des Ursulines d'Angers et les églises de Villemaisant et de Chantocé. Il vivait encore en 1747, époque à laquelle il travaillait à Saint-Pierre de Saumur.

SAINT-SIMON Jacques
Né vers 1684 à Angers. XVIIIᵉ siècle. Français.
Sculpteur.
Il participa à tous les travaux de son frère jusqu'en 1723, époque après laquelle on ne trouve plus trace de lui. Il fit seul des travaux de sculpture à l'église d'Andigné et à celle de Saint-Maurille des Ponts-de-Cé.

SAINT-SIMON Lucretia de
XVIIᵉ siècle. Active à Oldenbourg. Allemande.
Peintre.
Elle a peint trois tableaux religieux pour l'église de Rastede près d'Oldenbourg en 1636.

SAINT-SIMON Peter de
XVIIᵉ siècle. Allemand.
Peintre.
Il peignit neuf portraits du Comte Anton Günther d'Oldenbourg, ainsi que des chevaux.

SAINT-SIMON Wilhelm de
XVIIᵉ siècle. Allemand.
Peintre.
Il fut au service des comtes d'Oldenbourg et peignit des scènes historiques et des portraits.

SAINT-SORNY Pierre
Né en 1914 à Bruxelles. XXᵉ siècle. Belge.
Peintre.
Il fut élève des académies d'Ixelles, Mons et Bruxelles.
BIBLIOGR. : In : Dict. biogr. ill. des artistes en Belgique depuis 1830, Arto, Bruxelles, 1987.

SAINT-SURIN Adrien
Né en 1961. XXᵉ siècle. Haïtien.
Peintre de scènes typiques. Naïf.
VENTES PUBLIQUES : PARIS, 14 déc. 1992 : Vendeuse de chapeaux 1991, h/t (61x91,5) : FRF 3 500.

SAINT-URBAIN Claude
Né en 1628 à Nancy. Mort le 6 octobre 1698. XVIIᵉ siècle. Français.
Médailleur.

SAINT-URBAIN Claude Augustin
Né le 19 février 1703 à Rome. Mort en 1761 à Vienne. XVIIIᵉ siècle. Français.
Graveur.
Fils et élève de Ferdinand Saint-Urbain. Il grava les médailles de François III de Lorraine et de Philippe V d'Espagne.

SAINT-URBAIN Élisabeth Dominique, née Mantenais
Née à Rome. Morte le 10 janvier 1738 à Nancy. XVIIIᵉ siècle. Française.
Peintre de fleurs et de fruits, paysages.
Femme de Ferdinand Saint-Urbain.

SAINT-URBAIN Ferdinand
Né le 30 juin 1658 à Nancy. Mort le 10 janvier 1738 à Nancy. XVIIᵉ-XVIIIᵉ siècles. Français.
Médailleur.
Père de Claude Augustin Saint-Urbain. Il fut médailleur du Saint-Siège à Rome, et à partir de 1703, graveur de médailles et de monnaies à Nancy. On cite de lui plus de cent médailles et pièces de monnaie.

SAINT-URBAIN Marie Anne, plus tard Mme Vaultoin
Née le 3 janvier 1711 à Nancy. Morte après 1789. XVIIIᵉ siècle. Française.
Sculpteur, graveur.
Fille et élève de Ferdinand Saint-Urbain. Elle grava à Nancy et à Vienne et exécuta aussi des sculptures sur cire.

SAINT-VIDAL Francis de
Né le 16 janvier 1840 à Milan, de parents français. Mort le 18 août 1900 à Paris. XIXᵉ siècle. Français.
Sculpteur de statues.
Il fut élève de Carpeaux. Il débuta au Salon en 1875 et devint sociétaire des Artistes Français. Il fut aussi médailleur.
MUSÉES : BORDEAUX : Buste de Beethoven – VERSAILLES : Carpeaux, statue.
VENTES PUBLIQUES : NEW YORK, 12 oct. 1994 : La Nuit 1884, marbre (H. 124,5) : USD 74 000.

SAINT VIL Murat
Né en 1955. XXᵉ siècle. Haïtien.
Peintre de paysages oniriques.
VENTES PUBLIQUES : PARIS, 13 juin 1994 : Jardin fantastique, h/t (59x89) : FRF 8 000 ; Paysage à l'arbre, h/t (41x51) : FRF 6 000 – PARIS, 12 juin 1995 : Paysage aux fleurs, h/t (51x61) : FRF 7 200 – PARIS, 25 mai 1997 : La Cascade, acryl./pan. (21x26) : FRF 3 500.

SAINT-YGNY Jean de. Voir SAINT-IGNY

SAINT-YON Ernestine Hardy de
XIXᵉ siècle. Française.
Portraitiste.
Elle exposa au Salon en 1839 et en 1841.

SAINT-YVES Pierre de
Né en 1666 à Rocroy. Mort le 20 mars 1716 à Paris. XVIIᵉ-XVIIIᵉ siècles. Français.
Peintre d'histoire.
Reçu académicien le 28 janvier 1708. Le musée de Tours conserve de lui : Le sacrifice de Jephté.

SAINTAIN. Voir SAINTIN

SAINTAIRE Hippolyte
Né à Pouancé (Maine-et-Loire). XIXᵉ siècle. Français.
Peintre de portraits.
Élève de Pils et de L. Cogniet. Il débuta au Salon de 1878.

SAINTARD Marguerite
Née à Harcourt (Eure). XXᵉ siècle. Française.

Peintre de miniatures.
Elle exposa à Paris, au Salon des Artistes Français, à partir de 1900.

SAINTHILL Loudon ou Louden ou Saint Hill
Né en 1919. Mort en 1969. xxᵉ siècle. Australien.
Peintre de genre, figures typiques, aquarelliste, technique mixte.
Il a donné un exemple de sa manière en envoyant *Costume de Pierrette* à l'exposition organisée en 1946 par les Nations-Unies au musée d'Art moderne de la ville de Paris.
Ventes Publiques : MELBOURNE, 11-12 mars 1971 : *Clown*, gche : **AUD 800** – SYDNEY, 10 mars 1980 : *Yuri Larjorsky dans Petrouchka*, techn. mixte (59x49) : **AUD 1 100** – MELBOURNE, 26 juil. 1987 : *Portrait de Yua Lazousky dans Petrouchka* 1939, techn. mixte (59x49) : **AUD 5 000** – LONDRES, 8 sep. 1988 : *Hiver : une tête de profil*, aquar. craie et encre/cart. (diam. 50,2) : **GBP 1 430** – SYDNEY, 3 juil. 1989 : *Allégorie théatrale*, h/cart. (diam. 56) : **AUD 1 000** – LONDRES, 28 nov. 1991 : *Personnage à la guitare* 1950, encre, aquar., craie noire et gche (76x56,5) : **GBP 1 980**.

SAINTILAN Marie Françoise
Née le 9 juillet 1912 à Saint-Brieuc (Côtes-d'Armor). xxᵉ siècle. Française.
Peintre de portraits, paysages.
Elle a exposé à Paris, des portraits, des maternités et des paysages au Salon des Tuileries en 1938, et depuis cette date au Salon des Indépendants. Elle a pris part en 1940 à une exposition consacrée à l'art français à Tokyo.
Musées : TOKYO.

SAINTIN Henri ou Louis Henri
Né le 13 octobre 1846 à Paris. Mort en juillet 1899. xixᵉ siècle. Français.
Peintre de genre, paysages.
Il fut élève de Pils, de Segé, de Cointepoin et de Saint-Marcel. Il débuta au Salon de 1867.

Henri Saintin.

Musées : AUXERRE : *Le soir à l'étang de Cernay* – BAYONNE (Mus. Bonnat) : *Torrent, collines, montagnes* – BESANÇON : *Une vanne* – CHAMBÉRY : *La Femme du jardinier* – MONTPELLIER : *Sentier dans la forêt* – RENNES : *L'anse d'Erquy* – TARBES : *Vallée de Rochegouets* – TOUL : *Intérieur de jardin* – *Paysage* – TOURCOING : *Soir d'automne*.
Ventes Publiques : PARIS, 11 juil. 1896 : *Vallée de Rochegouets* : **FRF 200** – PARIS, 19 déc. 1899 : *La route de la ferme, effet du soir* : **FRF 200** ; *Le rétameur* : **FRF 900** ; *Vallée de Rochegouets, effet du matin* : **FRF 1 100** ; *La grande roue d'Arcueil* : **FRF 7 000** ; *Étang de Cernay, effet du matin* : **FRF 465** ; *Femme au hamac*, Salon de 1893 : **FRF 1 100** – PARIS, 17-21 mai 1904 : *Tête de jeune fille* : **FRF 105** – PARIS, 28 nov. 1919 : *Les Quais de Rouen* : **FRF 215** – PARIS, 14 et 15 déc. 1925 : *La mare aux canards* : **FRF 360** – PARIS, 19-21 avr. 1926 : *Le château de Ponchartrain* : **FRF 220** – PARIS, 14 juin 1944 : *Gelée blanche, près de Gréhérel* : **FRF 750** – PARIS, 21 fév. 1945 : *Paysage* : **FRF 2 500** – PARIS, 19 mars 1945 : *Le Grand Canal à Venise* : **FRF 2 800** – PARIS, 18 nov. 1946 : *L'avenue* : **FRF 1 000** – PARIS, 18 déc. 1946 : *Paysage de neige* : **FRF 3 000** – PARIS, 28 jan. 1949 : *Paysage* : **FRF 2 600** ; *Le Val André* : **FRF 1 100** – PARIS, 4 avr. 1949 : *Campements militaires*, deux pendants : **FRF 5 200** – PARIS, 4 juil. 1949 : *Manœuvres en campagne*, deux pendants : **FRF 2 800** – PARIS, 10 fév. 1950 : *Pêche aux marais* 1874, deux pendants : **FRF 5 000** – PARIS, 6 oct. 1950 : *Cour de ferme sous la pluie, Pont-Réau* 1880 : **FRF 6 300** – PARIS, 25 juin 1951 : *Bord de rivière, val Saint-Germain* : **FRF 4 900** ; *Femme allaitant un enfant dans une barque* : **FRF 4 000** – PARIS, 11 juil. 1951 : *Manœuvres militaires*, deux pendants : **FRF 6 000** – DÜSSELDORF, 13 nov. 1973 : *Saint-Geramin-l'Axis* : **DEM 3 000** – PARIS, 16 mars 1976 : *La tour Eiffel, exposition universelle de 1889*, h/pan. (27x35) : **FRF 4 100** – PARIS, 26 avr. 1978 : *Les Inondations*, h/t : **FRF 5 500** – PARIS, 4 nov. 1980 : *Cour de ferme à Pleheren*, h/t (54,5x73) : **FRF 14 500** – BARBIZON, 1ᵉʳ nov. 1981 : *Le Ruisseau sous les saules*, h/t (46x33) : **FRF 16 100** – BARBIZON, 27 fév. 1983 : *Chaumières près de la vanne sur la rivière* 1887, h/t (65,5x100) : **FRF 15 000** – VERSAILLES, 25 nov. 1990 : *Les moulins de Dordrecht sur la Meuse*, h/t (65x101) : **FRF 18 000** – NEW YORK, 21 mai 1991 : *Nature morte avec un pichet, des fleurs et un éventail japonais*, h/t (52x40,8) : **USD 4 180** – LONDRES, 4 oct. 1991 : *Près du moulin à eau au printemps* 1888, h/t (181x132) : **GBP 1 980** – NEW YORK, 17 fév. 1994 :

Moulin près d'un pont de pierre, h/t (32,5x46) : **USD 1 150** – PARIS, 23 juin 1995 : *La Promenade à Rennes* 1881, h/t (47x73) : **FRF 15 000**.

SAINTIN Jules Émile
Né le 14 août 1829 à Lemée (Aisne). Mort le 14 juillet 1894 à Paris. xixᵉ siècle. Actif aussi aux États-Unis. Français.
Peintre d'histoire, scènes de genre, portraits, pastelliste, dessinateur.
Il fut élève de l'École des Beaux-Arts de Paris, à partir de 1845, dans les ateliers de Michel Drolling et de François Édouard Picot. Il exposa au Salon de Paris, à partir de 1848, puis au Salon des Artistes Français, obtenant des médailles en 1866, 1870 et 1886. Il fut promu chevalier de la Légion d'honneur.
Il passa près de dix années en Amérique, et y peignit les costumes et les mœurs des Indiens.
Musées : NICE : *Tête d'étude* – SAINT-BRIEUC : *Après l'orage à Portrieux*.
Ventes Publiques : PARIS, 1872 : *Rag Pickers, chiffonnières de New York* : **FRF 2 700** – PARIS, 1878 : *Jeune femme cueillant une rose* : **FRF 1 220** – PARIS, 1883 : *Léda*, dess. : **FRF 300** – PARIS, 7 déc. 1918 : *Le modèle* : **FRF 200** – PARIS, 21 oct. 1936 : *Souvenirs* : **FRF 520** – PARIS, 15 déc. 1950 : *Jeune femme à l'ombrelle* 1872 : **FRF 9 100** – LONDRES, 2 nov. 1973 : *Jeune femme à la fenêtre* : **GNS 1 400** – BRUXELLES, 19 jan. 1974 : *La visite à la gantière* : **BEF 310 000** – LONDRES, 6 mai 1977 : *La visite à la gantière* 1872, h/t (92x65) : **GBP 3 800** – LONDRES, 26 nov. 1980 : *Jeune élégante assise dans un intérieur* 1872, h/t (72x52,5) : **GBP 6 800** – LONDRES, 20 mars 1981 : *La visite à la gantière* 1872, h/t (92x65,5) : **GBP 3 200** – FONTAINEBLEAU, 17 juin 1984 : *La jeune pêcheuse*, h/t (66x43) : **FRF 31 000** – NEW YORK, 19 juil. 1990 : *Tête de jeune chinois* 1860, h/t (22,9x16,5) : **USD 4 950** – NEW YORK, 27 mai 1993 : *La visite à la gantière* 1872, h/t (92,1x64,8) : **USD 29 900** – PARIS, 28 juin 1993 : *Jeune femme cousant* 1826, h/t (46x35,5) : **FRF 24 000** – PARIS, 6 juil. 1993 : *Portrait de femme en costume russe* 1851, lav. (26,5x20,5) : **FRF 3 500** – NEW YORK, 13 oct. 1993 : *La ménagère* 1886, h/t (45,7x35,6) : **USD 32 200** – NEW YORK, 20 juil. 1995 : *Le balcon*, h/pan., une paire (16,8x10,5) : **USD 8 050**.

SAINTON Charles P.
Né le 28 juin 1861 à Londres. Mort le 3 décembre 1914 à New York. xixᵉ-xxᵉ siècle. Britannique.
Peintre de portraits.

SAINTON Étienne ou Saincton
Mort le 22 mars 1629. xviiᵉ siècle. Actif à Fontainebleau. Français.
Peintre.
Il travaillait de 1613 à 1621.

SAINTON Gabriel Henry
Né le 31 janvier 1854 à Nieul-sur-Mer (Charente). xixᵉ siècle. Français.
Peintre de marines.
Expose aux Artistes Français depuis 1922. Officier de la Légion d'honneur.

SAINTON Jean I ou Saincton
xviiᵉ siècle. Actif à Fontainebleau de 1645 à 1648. Français.
Peintre.

SAINTON Jean II ou Saincton
xviiᵉ siècle. Français.
Peintre.
Il fut élève de l'Académie de Paris et de l'Académie de France à Rome en 1696.

SAINTON Nicolas ou Saincton
xviiᵉ siècle. Français.
Peintre.
Il exécuta des peintures sur le jubé de la Grande Chapelle du château de Fontainebleau en 1640 et 1641. Il était aussi doreur.

SAINTURIER Louis
Né au Teil (Ardèche). xixᵉ-xxᵉ siècles. Français.
Peintre d'histoire, compositions religieuses, compositions mythologiques.
Tout jeune il vint à Alès étudier le dessin. À quatorze ans, il entra à l'école des beaux-arts de Nîmes, où il obtint successivement une bourse de la ville et de l'état. Cela lui permit de venir à Paris et d'entrer à l'école des beaux-arts. Il s'éprit alors de l'« antique » qu'il étudia consciencieusement : cela devait lui permettre dans l'avenir de s'exprimer avec toute la conviction d'un artiste épris de grandeur. Il voyagea beaucoup en Europe ainsi qu'en Algérie

et en Égypte. Ces voyages lui permirent de confronter les écoles diverses en Italie, en Belgique ainsi qu'en Hollande. Il revint à Nîmes comme professeur à l'école des beaux-arts où on l'avait vu élève. Il démissionna de ce poste et prit part à la guerre de 1914-1918. À la démobilisation, il séjourna quelque temps à Dijon mais c'est à Paris qu'il se fixa définitivement. C'est dans cette ville et dans l'atmosphère artistique particulière de l'après-guerre qu'il réalisa son œuvre. Il a conservé de sa première formation le goût des sujets bibliques, mythologiques ou historiques : ceci dans un esprit d'absolue indépendance des courants actuels et lui constitue une personnalité artistique à part.
VENTES PUBLIQUES : PARIS, 30 mai 1945 : *Fleurs* : FRF 500.

SAINXON Jean. Voir POUZAY Jean de

SAINZ Casimirio. Voir SAINZ Y SAINZ

SAINZ Francisco
Né à Lanestosa. Mort le 12 juin 1853 à Madrid. XIXᵉ siècle. Espagnol.
Peintre de genre, portraits, illustrateur.
Élève de J. Madrazo ; il continua ses études à Rome.

SAINZ Maria del Carmen
XIXᵉ siècle. Active à Madrid dans la première moitié du XIXᵉ siècle. Espagnole.
Graveur au burin.
Elle grava en 1816 une suite de douze gravures représentant des têtes d'après Raphaël.

SAINZ DE LA MAZA RUIZ Francisco
Né en 1900 ou 1901 à Burgos (Castille-Leon). Mort en 1984. XXᵉ siècle. Espagnol.
Peintre de scènes de genre, portraits, paysages, marines, dessinateur.
Il étudia à Saint-Sébastien et à Madrid. En 1917, il séjourna à Barcelone, puis il vécut et travailla à Madrid. Il obtint une bourse de voyage à l'Exposition nationale des beaux-arts en 1926.
Il figura dans diverses expositions collectives : 1918 Salon du Printemps à Madrid ; 1923 Barcelone et Cercle des Beaux-Arts de Madrid ; 1929 Exposition internationale de Barcelone.
On cite de lui : *Portrait du Roi Alphonse XIII* ; *Procession de la Fête-Dieu.*
BIBLIOGR. : In : *Cien Anos de pintura en Espana y Portugal, 1830-1930,* Antiqvaria, t. IX, Madrid, 1993.
MUSÉES : BARCELONE (Mus. d'Art mod.) : *Le violoniste* – MADRID (Mus).

SAINZ DE MORALES Gumersindo
Né en 1900 à Madrid. Mort en 1976 à Barcelone (Catalogne). XXᵉ siècle. Espagnol.
Peintre de paysages urbains, aquarelliste, dessinateur, illustrateur.
Il étudia à l'École des Beaux-Arts San Fernando de Madrid. Il prit part à diverses expositions de groupe à Madrid, dans d'autres villes espagnoles et à l'étranger.
Il collabora à divers revues illustrées, dont : *Imatges.* On cite encore de lui : *Rue marchande ; Cour rustique,* compositions proches de l'esquisse qui évoquent en touches dynamiques hâtives, « brouillonnes », dans une palette sobre peu contrastée (tons de beiges, ocres, gris) une atmosphère de scènes quotidiennes. Il signa ses seules aquarelles sous le pseudonyme de Gumsay.
BIBLIOGR. : In : *Cien Anos de pintura en Espana y Portugal, 1830-1930,* Antiqvaria, t. IX, Madrid, 1993.

SAINZ Y GIL Gil ou Saiz y Gil
Né le 1ᵉʳ octobre 1876 à Colmenar de Oja (Andalousie). XXᵉ siècle. Espagnol.
Peintre de genre, compositions animées, portraits, paysages.
Il fut élève de Joaquin Sorolla à l'école de peinture de Madrid. Il participa aux expositions nationales des beaux-arts en 1895, 1897, 1899 et 1910.
Il peignit de nombreux tableaux pour des édifices publics. On cite : *El Sermon del abuelo ; Una desgracia en la Cantera.*
BIBLIOGR. : In : *Cien Anos de pintura en Espana y Portugal, 1830-1930,* Antiqvaria, t. IX, Madrid, 1992.

SAINZ Y OCEJO Luis
Né à Madrid. Mort en 1920 à Madrid. XIXᵉ-XXᵉ siècles. Espagnol.
Peintre de portraits, paysages, aquarelliste, illustrateur, décorateur.

Il fut élève de José Cala y Moya. Il participa aux Expositions du Cercle des Beaux-Arts de Madrid.

SAINZ Y SAINZ Casimiro
Né le 4 mars 1853 à Matamorosa. Mort le 19 août 1898 à Madrid. XIXᵉ siècle. Espagnol.
Peintre de genre, paysages.
Élève de V. Palmaroli y Gonzalez et surtout du Belge naturalisé Espagnol, Carlos Haes, qui avait succédé à Ferrant, à la chaire de paysage, à l'Académie de Madrid. La Galerie moderne de Madrid conserve de cet artiste : *Le repos du modèle ; Environs d'un couvent ; Intérieur d'un estaminet.*
VENTES PUBLIQUES : MADRID, 13 déc. 1973 : *La Fontaine Égyptienne du parc du Retiro à Madrid* : ESP 70 000 – MADRID, 17 mai 1974 : *Vue du parc du Retiro à Madrid* : ESP 110 000.

SAIRBOT ou Sarbot
Né en 1624. XVIIᵉ siècle. Français.
Aquafortiste.

SAITER Abraham. Voir SEUTTER Abraham

SAITER Daniel. Voir SEITER Daniel

SAITER Geoffroy. Voir SEUTER Geoffroy

SAITER Johann Gottfried. Voir SEUTTER Johann Gottfried

SAITO Ei Ichi
Né en 1920. XXᵉ siècle. Actif depuis 1936 en France. Japonais.
Peintre de paysages, marines, aquarelliste, dessinateur. Postimpressionniste.
En 1936, il vient en Alsace étudier la chimie. La rencontre avec le peintre René Kuder est déterminante pour son activité de peintre, qu'il poursuit parallèlement à la recherche scientifique. À partir de 1983, il se consacre entièrement à la peinture. En 1975 il étudie la technique de l'encre sous la direction du calligraphe Ung No Lee.
Il a exposé en Alsace, notamment en 1985 à la Bibliothèque municipale de Strasbourg et à Paris.
Il s'est spécialisé dans les paysages d'Alsace, de la Bretagne, de Venise, des Alpes et de Provence.

SAITO Juichi
Né en 1931 dans la préfecture de Kanagawa. XXᵉ siècle. Japonais.
Graveur.
En 1958, il vient en France pour un an et travaille à l'atelier 17 de S. W. Hayter. Ses œuvres sur cuivre figurent ainsi en 1959 à la Biennale des Jeunes Artistes de Paris et aux expositions du groupe Shunyô-kai. En 1960, il reçoit un prix à l'exposition Shell et est représenté à la Biennale internationale de l'estampe de Tokyo en 1960, 1962 et 1964 ainsi qu'à la Biennale internationale de gravure de Ljubljana en 1963 et 1965. Il a de fréquentes expositions personnelles à Tokyo.

SAITO Kiyoshi
Né en 1907 dans la préfecture de Fukushima. XXᵉ siècle. Japonais.
Peintre, graveur.
Il est membre du Kokuga-Kai (Académie nationale de peinture). Après avoir exposé des peintures aux Salons Kokuga-Kai et de Nika-Kai, il se tourne peu à peu vers la gravure sur bois, et participe aux activités de l'Association japonaise de gravure. Depuis 1951 il fait tous les ans une exposition personnelle dans son pays et à l'étranger. Il recevra plusieurs prix dans des manifestations de groupe internationales, notamment à la Biennale de São Paulo et en Yougoslavie.
VENTES PUBLIQUES : NEW YORK, 29 mars 1990 : *Chat,* estampe (76,5x43,2) : USD 5 500 – PARIS, 16 juin 1993 : *Biyakuge-ji Temple Nara* 1970, bois en coul. (37,5x52,5) : FRF 5 200.

SAITO Shin Ichi
Né le 6 juillet 1922 à Kurashiki. XXᵉ siècle. Japonais.
Peintre.
Élève de l'école des beaux-arts de Tokyo, il voit ses études interrompues par la guerre et est mobilisé dans la marine. À la fin de la guerre, il reprend ses études jusqu'en 1948 puis enseigne le dessin tout en peignant.
Il a montré ses œuvres dans une exposition personnelle pour la première fois en 1970, puis de nouveau en 1972 et 1974.
En 1959, lors d'un voyage en Europe, il découvre les gitans et de retour au Japon voit dans les Goze, chanteuses folkloriques itinérantes, une manifestation nippone du phénomène gitan. Parti sur leurs traces, il peint leur vie.

VENTES PUBLIQUES : PARIS, 24 nov. 1996 : *La Femme* vers 1956, h/t (92x65) : **FRF 12 300**.

SAITO Takako
Née en 1929 à Sabae-Shi. xxᵉ siècle. Japonaise.
Artiste.
Elle a participé en 1992 à l'exposition *De Bonnard à Baselitz – Dix ans d'enrichissements du cabinet des estampes 1978-1988* à la Bibliothèque nationale de Paris.
Elle a réalisé des livres d'artiste.

SAITO Teruaki
Né en 1942 à Soma Fukushima Ken. xxᵉ siècle. Actif depuis 1970 en France. Japonais.
Peintre, graveur.
Il vit et travaille à Bagneux.
Il a participé en 1992 à l'exposition *De Bonnard à Baselitz – Dix ans d'enrichissements du cabinet des estampes 1978-1988* à la Bibliothèque nationale de Paris.
MUSÉES : PARIS (BN, Cab. des Estampes) : *Composition I*, aquat.

SAITO Toyo
xxᵉ siècle. Actif en France. Japonais.
Peintre.
On vit de ses œuvres, à Paris, au Salon des Tuileries en 1930.

SAITO Yoshishige
Né le 4 mai 1904 à Tokyo. xxᵉ siècle. Japonais.
Peintre, auteur d'installations. Figuratif puis abstrait.
Encore très jeune il rencontra dans son école l'artiste Nakashino Toshio et commença à peindre à l'huile, puis une exposition de peinture futuriste italienne le confirma dans sa vocation. Jusqu'à l'âge de trente ans, il ne pratiqua presque pas la peinture, plutôt attiré alors par la littérature internationale. Les bouleversements qui secouaient le Japon de la défaite militaire et de l'occupation américaine, qui prenait les aspects d'une américanisation galopante, à la façon historique de la *pax romana*, le désespéraient dans son sens traditionnel d'un mode de vie spécifiquement japonais. Après avoir essayé d'exprimer son amertume à travers ses peintures, il adopta une attitude que l'on peut dire plus d'absence que de refus. Pendant cinq années il cesse de peindre, se retirant du groupe Bijutsu Bunka Kyokai (mouvement engagé se réclamant en partie du surréalisme), dont il avait été l'un des fondateurs, après avoir tenté de convaincre ses membres de le dissoudre complètement. En 1954, il se produisit un événement de grande importance pour son mode de vie et son évolution, il se fixa dans le village de pêcheurs proche de Tokyo, de Urayasu. Au début il continua de ne pas peindre observant les hommes, la mer et ses grèves, qu'elle découvre en se retirant. Il voulut consigner ses réflexions dans trois romans qui demeurèrent inachevés. Il fut professeur au College d'Art Tama à Tokyo de 1964 à 1973, puis voyagea en Europe essayant de reconstituer ses œuvres de la fin des années 1930 détruites pendant la guerre. Il rejoignit le Centre d'avant-garde de peinture occidentale de Surugadai où il travailla avec Koga Harue et Togo Seiji.
En 1936, il commença à exposer au Salon Nika-Kai à Tokyo. Il participe à des expositions collectives de 1939 à 1953 avec le groupe culturel Bijutsu Bunka Kyokai ; 1957 *Nouveaux Artistes d'aujourd'hui* avec *Work n° 2* au Japon ; 1958, 1982 Carnegie International au Carnegie Institute à Pittsburgh ; 1959, 1961 1985 Biennale de São Paulo ; 1960 Biennale de Venise et Guggenheim International au Guggenheim Museum de New York ; 1963 Iᵉʳ Salon international des galeries pilotes du monde à Lausanne ; 1965 Kunsthaus de Zurich ; 1966, 1973 Museum of Modern Art de New York ; 1968, 1973 National Museum of Modern Art de Tokyo ; 1970 Museum of Fine Arts d'Osaka ; 1974 Kunsthalle de Düsseldorf ; 1975 Museum of Modern Art de Louisiana ; 1976, 1981, 1984 Metropolitan Art Museum de Tokyo ; 1983 musée Rath et musée d'Art et d'Histoire de Genève ; 1985 Gallery of Modern Art d'Oxford ; 1986 *Japon des Avant-Gardes 1910-1970* au Centre Georges Pompidou à Paris ; 1989 *Europalia 89* au musée d'Art moderne de Bruxelles avec Yamaguchi Takeo. Au Japon il a montré ses œuvres dans de nombreuses expositions personnelles : 1958, 1960, 1962 (...), 1980, 1991 à Tokyo ; 1965 Kunstverein de Freiburg ; 1978 National Museum of Modern Art de Tokyo ; depuis 1986 à la galerie Annely Juda Fine Art de Londres ; 1984 exposition itinérante au Japon ; 1989 Moderne Kunst de Bâle ; 1993 deux rétrospectives intitulées *Yoshishige Saito – Temps, espace, bois* au musée d'Art de Yokohama et au musée d'Art moderne de Tokushima. Il a remporté de nombreuses récompenses : 1957 prix à la IVᵉ Exposition internationale du « Mainichi » avec *Oni* (Démon) ; 1958-1959 prix

AICA à Paris avec *Peinture E* ; 1960 premier prix de l'Exposition des artistes contemporains japonais et prix Guggenheim à New York ; 1959 prix de peinture et 1961 prix de la peinture internationale à la Biennale de São Paulo avec *Work n° 10* ; 1963 Grand Prix de la Biennale de Tokyo ; 1965 à 1967 prix de l'exposition *La Nouvelle Peinture et Sculpture au Japon* aux États-Unis ; 1984 prix Asahi.
Il débuta dans une tradition néo-cubo-futuriste, s'opposant alors à la vogue du surréalisme. En 1930, il commença à utiliser divers matériaux qui furent l'élément clé de sa peinture pendant toute sa carrière. Il créait des reliefs en mélangeant des pigments et en appliquant cette pâte directement sur du bois, s'intéressant aux principes constructivistes. Dans les années de l'immédiat après-guerre, toujours pauvre et ignoré, il peignait dans une manière tenant à la fois du surréalisme et d'une pré-abstraction. De 1954 à 1957, il cessa de peindre, il recommença à Urayasu, trouvant dans la drôlerie des habitants de ce village – qui ont la réputation d'animateurs de fêtes endiablés et sont souvent appelés à ce titre – la manifestation de l'esprit ancestral. Il réalisa d'abord des évocations encore lisibles, dont les titres indiquent clairement la source : *Village de pêcheurs – Pêcheurs* enfin *Oni*, personnages de légendes de l'Extrême-Orient, sorte de démon mais rempli d'humour. Dans ces dernières œuvres encore figuratives, les éléments prélevés de la réalité ou de la légende sont souvent écrits d'une façon elliptique nous rappelant opportunément que les caractères idéogrammatiques de l'écriture chinoise ont été à l'origine, également tirés schématiquement de la représentation qu'ils désignent, comme l'a bien montré après d'autres Paul Claudel. À partir de cette période, Saito parvint à la plénitude de ses moyens et sa peinture présente ensuite une grande unité de style. Ayant rejeté les dernières traces de figuration qui subsistaient encore dans son vocabulaire formel, il fonda désormais tout son langage sur l'inépuisable réserve expressive de la calligraphie extrême-orientale dans la perfection de son geste et non dans sa signification. Il puise également au source des matérialisations les plus traditionnelles de la civilisation japonaise, terres et émaux rustiques des « chawans » (bols pour le cérémonial du thé) de la plus lointaine antiquité, sceaux dont les seigneurs marquaient autrefois leurs missives, etc., présageant alors la démarche que suivra bientôt son compatriote et contemporain Key Sato. Expérimentant diverses techniques et divers matériaux, tachisme, coulures, automatisme, incisions à la perceuse dans le support – panneau de bois et non plus toile –, couleurs à la cire, matières plastiques, etc., Saito se laisse apparemment porter par la spécificité des processus, attentif à l'éclosion des lignes sous la gouge, sous la perceuse, guettant le moment où les taches se mêlant prennent forme ; en réalité il est là qui guette, sait subtilement orienter le hasard, effet de sa décision en accord avec les forces de l'univers : « Je n'arrête pas mes formes à moi. Plutôt que de m'enfermer dans mes formes, je pense plutôt à la détruire... Ce qui m'importe le plus ce n'est pas la forme en tant que résultat, c'est d'inscrire les traces du processus qui lui a donné naissance ». Dans les années quatre-vingt, il réalise des installations qui mettent en scène le contraste des formes géométriques en bois laqué, l'équilibre et la rigueur de la composition.
Il est l'un des rares artistes japonais à avoir été attiré de bonne heure par les expressions plastiques contemporaines et à avoir pratiqué l'abstraction relativement tôt. À ces titres, il a joué un rôle important dans l'évolution artistique d'un Japon, d'une part maintenant la pratique de la calligraphie et du dessin traditionnels, d'autre part sacrifiant au pire art paysagiste d'ameublement venu d'Occident. Son œuvre, à la fois peinture et sculpture, ne fut pas immédiatement acceptée par le public. ■ L. L., J. B.

BIBLIOGR. : Kazuo Anazawa, in : *Peintres contemp.*, Mazenod, Paris, 1964 – in : *Dict. univers. de la peinture*, Le Robert, t. VI, Paris, 1975 – Catalogue de l'exposition : *Saito*, Annely Juda Fine Art, Londres, 1992.
MUSÉES : FUKUOKA (Art Mus.) – GIFU (Mus. of Fine Art) – HOUSTON (Mus. of Fine Art) – KAMAKURA (Mus. of Mod. Art) – KANAGAWA (Mus. of Mod. Art) – KURASHIKI (Mus. d'Art Ohara) : *Œuvre 13* 1961 – KYOTO (Nat. Mus. of Mod. Art) – NAGAOKA (Mus. of Contemporary Art) – OHARA (Mus. of Art) – OSAKA (Nat. Mus. of Art) – OTTERLO (Rijksmus. Kröller-Müller) – TOKYO (Mus. nat. d'Art Mod.) : *Asymétrie, carré n° 1 et 2* – TOKYO (Metropolitan Art Mus.) – TOYAMA (Mus. of Mod. Art).
VENTES PUBLIQUES : NEW YORK, 27 avr. 1994 : *Sans titre (Rouge)* 1962, h/bois (182,2x121,3) : **USD 376 500** – NEW YORK, 31 oct. 1995 : *Travail 1964*, h/pan. de bois (137,7x121) : **USD 101 500**.

SAIVE Franz de ou **Savius** ou **la Saive**, dit **Franciscus de Namur**
xvıᵉ-xvııᵉ siècles. Actif à Anvers. Éc. flamande.
Peintre d'histoire.
Maître dans la Gilde d'Anvers en 1599. Peut-être était-il frère de J.-B. de Saive. La Galerie de Schleissheim conserve de lui *Lamentations du Christ*.

SAIVE Jean de, dit **Jean de Namur le Jeune**
Né en 1597 à Malines. xvııᵉ siècle. Éc. flamande.
Peintre d'histoire et de paysages.
Fils de Jean Baptiste Saive. On le signale comme maître en 1621. On cite de lui à l'église Sainte-Barbe de Malines une *Décollation de sainte Barbe*. Le Musée de Reims conserve de lui *Scène de marché*.

SAIVE Jean Baptiste de ou **Sayve** ou **le Save**, dit **Jean de Namur l'Ancien**
Né vers 1540 à Namur. Mort le 6 avril 1624 à Malines. xvıᵉ-xvııᵉ siècles. Éc. flamande.
Peintre d'histoire.
Peut-être élève de Lambert Lombard. Il travailla à Namur jusqu'après 1578. En 1590, il fut peintre de la cour du prince de Parme à Bruxelles et « Concierge des vignobles » de la Cour. Il revint bientôt à Namur, épousa la fille du peintre Bouverie, travailla en 1594 pour l'archiduc Ernest, en 1597 pour l'Hôtel de Ville de Namur. En 1603, il alla à Malines, entra dans la gilde et travailla pour la cathédrale Saint-Rombaut et pour Notre-Dame au-delà de la Dyle. On cite de lui : *Martyre de sainte Catherine* (à N.-D. au-delà de la Dyle à Malines) ; *Triomphe de David* ; *Judith et Holopherne* ; *Sacrifice d'Abraham* ; *Baptême du Christ* (église Saint-Rombaut) ; *Portrait* (Collection E. Neeffs). D'autres œuvres de cet artiste se trouvent dans les églises de Tamise, Elewyt et Bouheyden.
Ventes Publiques : Londres, 3 juil. 1997 : *Janvier* ; *Février* 1591, h/t, deux œuvres (219,5x108,5) : **GBP 89 500**.

SAIVE Marianne
Née en 1941 à Hornu. xxᵉ siècle. Belge.
Sculpteur de figures, animaux, céramiste.
Bibliogr. : In : *Dict. biogr. ill. des artistes en Belgique depuis 1830*, Arto, Bruxelles, 1987.

SAJEVIC Johann
Né le 21 octobre 1891 à Staravas (près de Postumia). xxᵉ siècle. Yougoslave.
Sculpteur, peintre.
Il fit ses études à Vienne chez Müllner.

SAJNU
xıxᵉ siècle. Actif au début du xıxᵉ siècle. Ec. hindoue.
Peintre.
Il a peint vingt-et-une illustrations pour la *Légende de Hamir Hath*.

SAJO Ferenc
Né en 1936 à Miskolc. xxᵉ siècle. Actif depuis 1975 en France. Hongrois.
Peintre, graveur.
Il a participé en 1992 à l'exposition *De Bonnard à Baselitz – Dix ans d'enrichissements du cabinet des estampes 1978-1988* à la Bibliothèque nationale de Paris.
Musées : Paris (BN, Cab. des Estampes) : *Danse macabre* 1985, taille-douce.

SAJOSY Alajos ou **Alois**
Né le 11 septembre 1836 à Gyongyös. Mort le 24 mai 1901 à Eger. xıxᵉ siècle. Hongrois.
Peintre de genre et d'histoire.
Il fit ses études à Budapest, à Vienne, à Bruxelles et à Venise. La Galerie d'Eger conserve des peintures de cet artiste.

SAJOUS Louis
Né à Toulouse (Haute-Garonne). xıxᵉ siècle. Français.
Sculpteur.
Il figura au Salon des Artistes Français, où il obtint une mention honorable en 1906.

SAJZEFF Yvan Kondratiévitch
Né en 1805. Mort en 1887. xıxᵉ siècle. Russe.
Peintre de portraits, aquarelliste.
Il fut élève de Stupine.
Musées : Saint-Pétersbourg (Mus. Russe) : trois aquarelles.

SAKAI Kasuya ou **Kazuya**
Né en 1927 à Buenos Aires. xxᵉ siècle. Argentin.

Peintre.
D'origine japonaise, il fit ses études au Japon et revint en Argentine en 1951. Il vit et travaille à Buenos Aires.
Il participe à de nombreuses expositions collectives : 1959 *L'Art sud-américain d'aujourd'hui* à Dallas ; 1960 *Cinq Peintres argentins* au musée national de Buenos Aires, Biennale de São Paulo ; 1961 Biennale de Venise. Il montre ses œuvres dans des expositions personnelles depuis sa première en 1962 à Buenos Aires. Il a obtenu divers prix : 1960 premier prix de la fondation Pipino et Marquez à Cordoba, 1962 une bourse de voyage pour Paris.
Bibliogr. : Bernard Dorival, sous la direction de... : *Peintres contemp.*, Mazenod, Paris, 1964.
Musées : Paris (BN) : *Cromatology II*.
Ventes Publiques : New York, 17 mai 1989 : *Le petit théâtre* 1964, acryl. et techn. mixte/t (127x127) : **USD 3 300** – New York, 18-19 mai 1992 : *De la série blanc et noir* 1958, h/t (109,8x100) : **USD 5 500**.

SAKAI HÔITSU. Voir **HÔITSU**

SAKAKI HYAKUSEN. Voir **HYAKUSEN**

SAKESLAN Jean
Peintre.
Le Musée d'Arras conserve de lui *Portrait d'un archevêque de Tiflis*.

SAKHANOV Alexandre
Né en 1914. Mort en 1989. xxᵉ siècle. Russe.
Peintre de paysages.
Il fut élève de l'Institut national des beaux-arts Sourikov de Moscou. Artiste émérite de URSS, il fut membre de l'Union des Artistes d'URSS.
Ventes Publiques : Paris, 6 fév. 1993 : *Les collines sous le givre* 1966, h/t (95x67) : **FRF 5 000**.

SAKHINI Nicos
Né en 1920 à Salonique. xxᵉ siècle. Grec.
Peintre.
Il s'est formé seul à la peinture.
Il participe à des expositions collectives en Grèce et dans les pays étrangers, Paris, États-Unis, Allemagne. Il montre ses œuvres dans des expositions personnelles : 1954, 1958, 1959, 1963 en Grèce.
Un temps adepte de l'abstraction informelle et expressionniste, il est revenu dans les années soixante à une introduction de l'objet en tant que repère dans le tissu pictural.
Bibliogr. : Bernard Dorival, sous la direction de... : *Peintres contemp.*, Mazenod, Paris, 1964.

SAKIER George
Né en 1900 à New York. xxᵉ siècle. Actif en France. Américain.
Peintre.
Ayant commencé à peindre très jeune, à New York, il séjourna à Paris de 1925 à 1930. Revenu aux États-Unis, il eut une activité importante de designer et fut parmi les premiers créateurs de formes industrielles.
Il participe à de nombreuses expositions de groupe, à New York au Metropolitan Museum, au Museum of Modern Art, au Brooklyn Museum ; à Philadelphie, etc. En 1963, il a également participé au Iᵉʳ Salon des Galeries Pilotes au musée cantonal de Lausanne. Il a montré ses œuvres dans des expositions personnelles, notamment à Paris en 1963.
À partir de 1950, il se consacra surtout à la peinture, pratiquant une abstraction classique internationale, faite de grandes formes géométrisantes dans des tons sourds, rappelant parfois Piaubert.

SAKON, de son vrai nom : **Hasegawa Sakon**
xvııᵉ siècle. Actif dans la première moitié du xvııᵉ siècle. Japonais.
Peintre.
Il serait le fils de Tôhaku (1539-1610).

SAKONIDES
vıᵉ siècle avant J.-C. Actif au milieu du vıᵉ siècle avant J.-C. Antiquité grecque.
Peintre de vases.
Les Musées de Berlin, Cambridge, Munich et Tarente conservent chacun un vase portant la signature de cet artiste. Il préfère les têtes de femmes et les sujets mythologiques.

SAKO Yuzuru
Né en 1930 à Kagoshima. xxᵉ siècle. Japonais.

Peintre.
En 1953, il est diplômé du conservatoire national de musique et d'art de Tokyo. Il enseigne depuis 1966 à Tokyo. Il a montré une première exposition personnelle à Tokyo en 1962 et 1966. Sa peinture est d'une figuration très libre.

SAKUMURA SEIGAI, de son vrai nom : **Sakumura Shin**, surnom : **Zentotsu**, noms de pinceau : **Utei** et **Seigai** Né en 1786. Mort en 1851. XIXᵉ siècle. Japonais.

Peintre. École Nanga (peinture de lettré).
Élève de Katgiri Tôin, il est au service de Honda Nakatsukasa Dayû, seigneur du château d'Okazaki à Mikawa (actuelle préfecture d'Aichi). En fait, il vit et travaille surtout à Edo (actuelle Tokyo). Grand ami de Kazan Watanabe (1793-1841), il commence par peindre des figures mais, tout comme Kazan, tombe bientôt sous l'influence de Tani Bunchô (1763-1840). Ses meilleures œuvres, des paysages, sont celles de sa cinquantaine, notamment un *Paysage*, rouleau en hauteur à l'encre et couleurs légères sur papier, conservé au Musée national de Tokyo. La peinture n'est pas signée mais porte le cachet du peintre ; bien que d'obédience Nanga, elle diffère considérablement des premières œuvres de cette école, au travers d'une nouvelle sinisation de la peinture de lettré japonaise et d'une connaissance plus approfondie des originaux chinois. De fait, ce paysage pourrait véritablement être chinois et il est difficile d'y décerner la moindre spécificité nippone : la composition est solide, le travail du pinceau varié et sûr et la texture originale ainsi que les contours ondulants confèrent aux formes une immobilité intéressante. Mais les progrès techniques vont de conserve avec une perte de fraîcheur propre à la sensibilité japonaise.
BIBLIOGR. : J. Cahill : *Scholar painters of Japan : Nanga School*, New York, 1972.

SAKURAI Makoto
Né en 1943. XXᵉ siècle. Japonais.
Peintre, graveur. Tendance surréaliste.
Il participe depuis 1969 aux activités de l'Association japonaise de gravure, dont il devient membre en 1974. En 1970, il figure à la Triennale de gravure en couleurs de Grenchen en Suisse et en 1974 à l'exposition *L'Art japonais d'Aujourd'hui* au musée d'Art contemporain de Montréal.

SAKURAÏ Takami
Né en 1928 à Fukuoka. XXᵉ siècle. Japonais.
Peintre.
Il participe à des expositions collectives à partir de 1955 : musée d'Art moderne de San Francisco, musée municipal de Tokyo, festival international de Cagnes. Il montre ses œuvres dans des expositions personnelles : 1959 et depuis 1974 annuellement à Tokyo ; 1966 San Francisco ; 1977, 1981, 1982, 1986 Paris.
Sur de grands formats, il adopte un style primitif dans des compositions imagées.

SAL Antonio Luigi del
Né en 1928 à Venise (Vénétie). XXᵉ siècle. Italien.
Peintre de nus.
VENTES PUBLIQUES : ROME, 10 avr. 1990 : *Nu rose* 1973, h/t (80x80) : ITL 3 600 000.

SALA Alessandro
Né le 10 septembre 1771 à Brescia. Mort le 18 juin 1841 à Brescia. XVIIIᵉ-XIXᵉ siècles. Italien.
Peintre et graveur au burin.
On cite de lui des illustrations de livres sur les trésors d'art et les monuments publics de Brescia.

SALA Annamaria et **Marzio**
Mario né en 1930 à Merano (Trentin-Haut-Adige), Annamaria en 1928 à Turin (Piémont). XXᵉ siècle. Actifs en Allemagne. Italiens.
Sculpteurs.
Ils ont étudié la cybernétique et la musique. Ils travaillent ensemble depuis 1963 et vivent à Hödingen.
Ils participent à de nombreuses expositions collectives et montrent leurs œuvres dans des expositions personnelles : 1965, 1968 Zurich ; 1966 Turin, Venise et Milan ; 1968 Kreuzlingen ; 1970 Cologne ; 1986 musée d'Art moderne de Villeneuve-d'Ascq.
Ils travaillent l'aluminium, le Polyester, le Plexiglas coloré, etc., dans des animations spatiales à la fois rigoureuses et cependant toniques.
BIBLIOGR. : In : *Catalogue du premier Salon international des galeries pilotes*, Musée cantonal, Lausanne, 1970 – Catalogue de

l'exposition : *Sala*, Musée d'Art moderne, Villeneuve-d'Ascq, 1986.

SALA Antonio
XVᵉ siècle. Espagnol.
Peintre verrier.
Il exécuta des vitraux dans la cathédrale de Palma de Majorque en 1441.

SALA Carlos. Voir **SALAS**

SALA Elia
Né en avril 1864 à Milan (Lombardie). Mort le 10 janvier 1920 à Gorla-Precotto. XIXᵉ-XXᵉ siècles. Italien.
Sculpteur, peintre.
Il fut aussi architecte. Il travailla surtout en Russie.

SALA Eliseo
Né le 2 janvier 1813 à Milan. Mort le 24 juin 1879 à Truggio. XIXᵉ siècle. Italien.
Peintre d'histoire, portraits, sculpteur.
Il fut élève de L. Sabatelli et continua ses études à Venise et à Rome.
MUSÉES : BRESCIA (Pina.) : *Portrait de Manzoni* – MILAN (Gal. d'Art mod.) : *Portrait de Giuseppe Corridoni Guenzati* – *Portrait de Mauro Conconi* – *Portrait de Vittoria Cima della Scala*.
VENTES PUBLIQUES : MILAN, 16 mars 1971 : *Portrait de femme* : ITL 1 900 000 – MILAN, 16 juin 1980 : *Portrait de femme*, h/t (59x50) : ITL 1 800 000 – ANGERS, 8 déc. 1984 : *Le lever* 1846, h/t (165x125) : FRF 38 000 – MILAN, 21 avr. 1986 : *Portrait de la famille avec vue du lac de Côme à l'arrière-plan*, h/t (190x210) : ITL 20 000 000 – MILAN, 8 juin 1993 : *Groupe de trois enfants*, bronze (H. 30) : ITL 1 400 000.

SALA Eugène de, pseudonyme de **Lykkeberg Salomonsen Oswald**
Né le 29 août 1899 à Randers. XXᵉ siècle. Danois.
Peintre de natures mortes, technique mixte.
Il vécut et travailla à Copenhague. Peintre, il réalisa aussi des lithographies.
VENTES PUBLIQUES : COPENHAGUE, 25 sep. 1985 : *Nature morte 1927*, h/t (122x91) : DKK 28 000 – COPENHAGUE, 4 mai 1988 : *Composition 1927*, bois (H. 74) : DKK 28 000 – COPENHAGUE, 30 mai 1990 : *Nature morte*, peint./bois (70x76) : DKK 5 800 – COPENHAGUE, 2-3 déc. 1992 : *Le coq hardi*, h/pan. (60x29) : DKK 8 500 – COPENHAGUE, 10 mars 1993 : *Nature morte 1928*, peint. et craies (39x39) : DKK 8 000 – COPENHAGUE, 6 déc. 1994 : *Visage*, h/t (85x70) : DKK 4 500 – COPENHAGUE, 12 mars 1996 : *Nature morte de fruits*, h/t (64x81) : DKK 4 000.

SALA Eugenio
Né en 1866 à Milan (Lombardie). Mort le 8 octobre 1908 à Desenzano. XIXᵉ-XXᵉ siècles. Italien.
Peintre de paysages.
Il est le frère du peintre Paolo Sala.

SALA Francesco
XVIIIᵉ siècle. Actif à Côme. Italien.
Sculpteur.
Des sculptures de cet artiste se trouvent dans les églises de Madonna del Sasso près de Locarno et de Madonna dei Miracoli à Saronno.

SALA Georges Augustin ou **George Augustius**
Né le 24 novembre 1828 à Londres. Mort le 8 décembre 1895 à Londres. XIXᵉ siècle. Britannique.
Peintre, dessinateur, graveur.
Élève à quatorze ans de Carl Schiller, peintre en miniature. Un an plus tard, il devait pour gagner sa vie, peindre des décors au Princess Theater et au Lyceum, à Londres. En 1847, l'illustration de *Word uit Peusch* d'Alfred Bunn et l'année suivante celle de *The Man in the moon*, commencèrent sa réputation. Il produisit notamment quatre grandes vues panoramiques de l'exposition de 1852 en lithographie, et grava à l'eau-forte, en collaboration avec Henry Alken, une vue panoramique des funérailles de Wellington. La fin de sa carrière fut consacrée au journalisme et notamment à la critique d'art.

SALA Gérard. Voir **SALA Y ROSELLO**

SALA Giosuè
XVIIIᵉ siècle. Actif à Milan à la fin du XVIIIᵉ siècle. Italien.
Peintre.
On peut voir de cet artiste dans l'église de Brignano Gera d'Adda deux tableaux d'autel.

SALA Giovanni Angelo, dit **Petritto**
XVIIᵉ siècle. Italien.
Sculpteur et stucateur.
Actif à Lugano, il travailla à Bergame de 1653 à 1676.

SALA Giuseppe
XVIIᵉ-XVIIIᵉ siècles. Actif à Pavie. Italien.
Sculpteur.

SALA Grau. Voir **GRAU-SALA**

SALA Ignacio Gil
Né en 1912. XXᵉ siècle. Espagnol.
Peintre.
VENTES PUBLIQUES : BARCELONE, 17 mars 1981 : *Temple romain, Djemila*, h/t (81x100) : **ESP 105 000** – LONDRES, 29 nov. 1982 : *La leçon de lecture ; La leçon d'écriture*, deux h/t (31x25,5) : **GBP 1 300** – BARCELONE, 28 nov. 1985 : *Plaza de la Garduna, Barcelona*, h/t (109x89) : **ESP 340 000** – NEW YORK, 16 fév. 1994 : *Journée ensoleillée*, h/t (73x92,1) : **USD 5 520**.

SALA Juan ou **Jean**
Né en 1867 à Barcelone (Catalogne). Mort le 6 juin 1918 à Paris. XIXᵉ-XXᵉ siècles. Espagnol.
Peintre de genre, paysages.
Il prit part aux expositions de Paris. Il obtint une médaille de bronze en 1900 à l'Exposition universelle de Paris.

Jean SALA

Jean SALA

VENTES PUBLIQUES : PARIS, 16-17 mai 1892 : *Une surprise* : **FRF 320** – NEW YORK, 8-10 jan. 1909 : *Rayon de soleil et brise* : **USD 145** – PARIS, 22 mars 1970 : *Marchande de fleurs sur le Pont-Neuf* : **FRF 6 300** – LONDRES, 23 avr. 1971 : *Marchande de fleurs sur le Pont-Neuf* : **GNS 650** – PARIS, 4 mai 1990 : *Dimanche à la campagne 1893*, h/t (81x100) : **FRF 330 000** – NEW YORK, 19 fév. 1992 : *L'heure du thé au bord d'une rivière*, h/t (50,2x61,6) : **USD 11 000** – PARIS, 22 mai 1992 : *Élégante au chapeau bleu*, past., de forme ovale (130x88) : **FRF 13 500** – NEW YORK, 16 fév. 1995 : *Provocation 1912*, h/t (130,2x181) : **USD 34 500**.

SALA Juan ou **Jean**
Né le 7 janvier 1895 à Barcelone (Catalogne). XXᵉ siècle. Actif en France. Espagnol.
Peintre de portraits, figures, paysages, peintre de cartons de vitraux, pastelliste.
Il exposa à Paris, où il vécut et travailla, aux Salons des Indépendants, des Tuileries et des Décorateurs.
VENTES PUBLIQUES : PARIS, 29 oct. 1918 : *Carmen* : **FRF 285** ; *Le frisson* : **FRF 580** ; *Sur le pont et L'église Saint Jacques à Dieppe*, les deux : **FRF 125** ; *Le châle vert*, past. : **FRF 300**.

SALA Louis
XXᵉ siècle. Français.
Peintre.
Il a exposé à Paris, au Salon des Indépendants.

SALA Mario
Né en 1874 à Milan (Lombardie). Mort le 24 avril 1920 à Milan (Lombardie). XIXᵉ-XXᵉ siècles. Italien.
Décorateur de théâtre.
Il travailla à la Scala de Milan à partir de 1898.

SALA Marzio. Voir **SALA Annamaria** et **Marzio**

SALA Miguel
Né en 1627 à Cardona. Mort en 1704 à Barcelone. XVIIᵉ siècle. Espagnol.
Sculpteur.
Élève de Francisco de Santa Cruz. Il exécuta des peintures pour des églises de Barcelone et de Cardona. Le Musée provincial de Barcelone conserve de lui la statue de *Saint-Gaëtan*.

SALA Paolo
Né le 14 janvier 1859 à Milan (Lombardie). Mort le 20 décembre 1929 ou 1924 à Milan (Lombardie). XIXᵉ-XXᵉ siècles. Italien.
Peintre de genre, portraits, paysages, marines, natures mortes, aquarelliste.

Il est le frère du peintre Eugenio Sala. Il exposa à Naples, Rome, Venise, Milan.

VENTES PUBLIQUES : PARIS, 19-21 mars 1928 : *Canal à Venise*, aquar. : **FRF 600** – MILAN, fév. 1950 : *Paysage* : **ITL 120 000** – MILAN, 4 juin 1970 : *Le berger*, aquar. : **ITL 650 000** – MILAN, 16 mars 1972 : *Personnages au bord d'un lac*, deux pan. : **ITL 1 600 000** – MILAN, 20 nov. 1973 : *Via de Londres*, aquar. : **ITL 1 350 000** – BUENOS AIRES, 14-15 nov. 1973 : *Vue de Londres* : **ARS 40 000** – MILAN, 28 oct. 1976 : *Paysage montagneux*, h/t (67x105) : **ITL 950 000** – LONDRES, 20 avr 1979 : *Vue de la Tamise*, h/pan. (20x30) – MILAN, 17 juin 1981 : *La Lucia*, h/pan. (35x24,7) : **ITL 4 200 000** – MILAN, 22 avr. 1982 : *Piazza della Scala ; Via Manzetti*, deux aquar. (17,5x24,5) : **ITL 11 500 000** – MILAN, 21 avr. 1983 : *Personnages dans un parc*, aquar. (36x52) : **ITL 2 000 000** – MILAN, 22 avr. 1984 : *La place Saint-Marc à Venise*, h/t (74x107) : **ITL 16 000 000** – LONDRES, 28 nov. 1985 : *Chiens rassemblés devant une cheminée 1895*, aquar. (49x65) : **GBP 2 600** – MILAN, 28 oct. 1986 : *Tottenham street, Londres*, h/pan. (22x14) : **ITL 8 500 000** – MILAN, juin 1987 : *Armonie sul lago di Mergozzo*, h/t (100x66) : **ITL 23 000 000** – LONDRES, 25 mars 1988 : *Le Strand, Londres*, h/pan. (20,3x30,5) : **GBP 10 450** – MILAN, 14 mars 1989 : *Le Pont de Canareggio à Venise*, h/pan. (58x34) : **ITL 12 500 000** – MILAN, 14 juin 1989 : *Jardins sur le Lac Majeur*, h/t (21,5x30) : **ITL 3 300 000** – MILAN, 19 oct. 1989 : *Eglise Sainte-Marie du Strand à Londres*, aquar./cart. (50x69) : **ITL 10 500 000** – LONDRES, 28 mars 1990 : *Oxford Street à Londres*, aquar. (36,5x27) : **GBP 3 740** – MONACO, 21 avr. 1990 : *Vue de la cathédrale Saint-Paul depuis Ludgate Street à Londres*, aquar. (55x39,5) : **FRF 38 850** ; *Dans le parc*, h/t/pan. (54,5x36) : **FRF 66 600** – NEW YORK, 23 oct. 1990 : *Nature morte de fleurs et de verreries de Murano*, h/t (69,9x94) : **USD 19 800** – ROME, 11 déc. 1990 : *Londres*, aquar. et temp. (46,5x30) : **ITL 5 750 000** – MILAN, 12 mars 1991 : *Il Lambro 1927*, aquar./cart. (69x98) : **ITL 8 000 000** – MILAN, 6 juin 1991 : *La Perspective Nievsky à Saint-Petersbourg 1895*, aquar./pap. (50x33) : **ITL 6 500 000** – NEW YORK, 15 oct. 1991 : *La Cathédrale Saint-Paul à Londres*, aquar./pap. (22,9x33) : **USD 1 980** – MILAN, 7 nov. 1991 : *Paysage lacustre*, h/t (98x148) : **ITL 28 000 000** – LONDRES, 20 nov. 1991 : *Les Quais de la Tamise avec l'obélisque de Cléopâtre et le pont Waterloo*, h/pan. (19,5x30,5) : **GBP 9 350** – MILAN, 19 mars 1992 : *Matin à Venise*, h/t (25,5x40) : **ITL 10 000 000** – NEW YORK, 27 mai 1992 : *Danse du printemps*, aquar./pap./cart. (97,7x67,3) : **USD 5 500** – LONDRES, 17 juin 1992 : *Place du Parlement à Londres*, aquar. (35x51,5) : **GBP 4 180** – NEW YORK, 29 oct. 1992 : *Le Grand Canal devant le Palais Pisani à Venise*, aquar./pap. (35,3x52,7) : **USD 5 280** – MILAN, 29 oct. 1992 : *Le Départ de la diligence*, aquar./pap. (69x102) : **ITL 11 500 000** – LONDRES, 25 nov. 1992 : *Chemin à flanc de colline animé*, h/pan. (21x37) : **GBP 1 650** – LONDRES, 27 nov. 1992 : *Le Strand à Londres 1888*, h/pan. (20,3x30,5) : **GBP 12 100** – NEW YORK, 17 fév. 1993 : *La Jolie Servante*, h/t (100,3x125,7) : **USD 34 500** – MILAN, 16 mars 1993 : *Campement des cosaques 1909*, h/t (117x193) : **ITL 40 000 000** – ROME, 27 avr. 1993 : *Rue de Londres*, aquar./cart. (66x98) : **ITL 9 000 000** – NEW YORK, 27 mai 1993 : *Cavaliers dans un parc*, aquar./pap./cart. (27,3x45,7) : **USD 4 830** – MILAN, 9 nov. 1993 : *La Famille du peintre dans le jardin de la villa de Mergozzo*, aquar./pap./cart. (67,5x98,5) : **ITL 13 225 000** – LONDRES, 16 nov. 1994 : *Broad Sanctuary et Westminster à Londres*, h/pan. (27x20) : **GBP 20 700** – ROME, 5 déc. 1995 : *Charrette à la campagne*, aquar. (107x74) : **ITL 8 250 000** – LONDRES, 12 juin 1996 : *Vue de la Salute, Venise*, aquar. (25x36) : **GBP 3 220** – MILAN, 18 déc. 1996 : *Rue de Londres sous la pluie 1919*, aquar./pap. (67x97) : **ITL 22 135 000** – LONDRES, 13 juin 1997 : *Strand, Londres 1885*, h/pan. (21,6x13,3) : **GBP 8 625**.

SALA Vitale
Né le 18 avril 1803 à Cernusco (près de Brienz). Mort le 22 juillet 1835 à Milan. XIXᵉ siècle. Italien.
Peintre d'histoire.
Élève de l'Académie Brera, à Milan. Ses œuvres se trouvent

dans diverses églises de Milan, Vigevano, Novaro, Bosisio, Desio. La Galerie Brera de Milan possède de lui *Paolo et Francesca* et *Funérailles de Patrocle*, et la Galerie d'Art moderne de Milan, un portrait.

VENTES PUBLIQUES : MILAN, 5 avr 1979 : *Le départ d'Attilio Regolo pour Carthage*, h/t (163x228) : **ITL 1 700 000**.

SALA Y FRANCES Emilio

Né le 20 janvier 1850 à Alcoy (près d'Alicante, Valence). Mort le 14 avril 1910 à Madrid. XIXe-XXe siècles. Actif aussi en France. Espagnol.

Peintre d'histoire, sujets religieux, compositions mythologiques, scènes de genre, portraits, paysages, natures mortes, compositions murales, aquarelliste, graveur, dessinateur, illustrateur, affichiste.

Il fut élève de son cousin Placido Francés et de Salustiano Asenjo à l'École des Beaux-Arts de Valence. Il séjourna à Rome, à Paris, puis il s'établit définitivement à Madrid, où il commença par étudier et copier les œuvres de Goya et Velasquez. Il fut nommé professeur à l'École Spéciale de Peinture de Madrid, en 1907. Il figura aux Expositions nationales des Beaux-Arts de Madrid, à l'Exposition universelle de Paris en 1889, à l'Exposition universelle de Berlin en 1892, au Musée des Beaux-Arts de Barcelone en 1906. Il obtint une médaille de troisième classe à Valence en 1867 ; une médaille d'or en 1878, 1881 et 1892.

Emilio Sala y Francés fut l'auteur d'une production colossale, cultivant tous les genres, avec une prédilection pour les portraits et les tableaux historiques, illustrant notamment la Reine de Valence. Parmi ses toiles, on cite : *L'heure du thé ; La leçon de lecture ; Ramassant les fleurs ; Maria Guerrero, fillette ; Jeune pêcheur ; Portrait de don Carlos Fornos ; Portrait d'Ana Colin de Perinat*. Il réalisa des peintures murales pour le Casino de Madrid et pour le palais de l'infante Isabel. Il créa quelques affiches pour des fêtes nationales et collabora à l'illustration de la revue *Blanc et Noir*. Ayant aussi une activité d'écrivain, il publia sa *Grammaire de la Couleur* et rédigea divers articles dans *L'illustration Espagnole et Américaine*.

BIBLIOGR. : A. Espi Valdes : *Le peintre Emilio Sala et son œuvre*, Institution Alfonso el Magnanimo, Cuadernos de Arte, Valence, 1975 – in : *Cien Anos de pintura en Espana y Portugal, 1830-1930*, Antiqvaria, t. X, Madrid, 1993.

MUSÉES : BARCELONE (Mus. des Beaux-Arts) – BUENOS AIRES (Mus. nat.) – GRENADE (Mus. des Beaux-Arts) – MADRID (Gal. mod.) : *Les Juifs expulsés d'Espagne en 1492* – VALENCE (Mus. provinc.).

VENTES PUBLIQUES : PARIS, 1892 : *Une surprise* : FRF 320 – PARIS, 27 nov. 1899 : *Le Grand Canal à Venise*, deux pendants : FRF 610 – PARIS, 14 déc. 1925 : *Portrait d'homme en costume Louis XIII* : FRF 400 – MADRID, 13 déc. 1973 : *La balançoire* : ESP 120 000 – NEW YORK, 24 mai 1985 : *La cueillette de fleurs* 1888, h/t (63,3x51) : USD 9 000 – LONDRES, 22 juin 1988 : *Dans la roseraie*, h/t (18,5x27,5) : GBP 1 870 – LONDRES, 17 fév. 1989 : *Jeune fille au bouquet* 1906, h/t (27,5x34) : GBP 7 700 – LONDRES, 21 juin 1989 : *La jolie couturière*, h/t (77x55) : GBP 11 000 – NEW YORK, 17 jan. 1990 : *Le jugement de Salomon*, h/t (44,6x55,9) : USD 2 310 – LONDRES, 15 fév. 1990 : *Pour passer le temps*, h/t (45,8x78,7) : GBP 11 000 – NEW YORK, 28 fév. 1991 : *Portrait de Suzanne Caillet* 1897, h/t (72,4x47,7) : USD 14 300 – LONDRES, 18 juin 1993 : *Dans la prairie*, h/t (52x35) : GBP 8 050.

SALA-JULIEN Manuel

Né en septembre 1833 à Cadix. XIXe siècle. Espagnol.
Peintre de genre, portraits, lithographe.

SALA Y ROSELLO Gérard

Né en mars 1942 à Tona (Catalogne). XXe siècle. Espagnol.
Peintre, peintre de compositions murales, dessinateur, graveur, céramiste.

En 1957, il fut élève de l'école Massana. En 1961, il obtint le premier prix national de dessin à Madrid. Il entra à l'école de peinture murale à l'Institut international de Saint-Cugat del Vallès. Il commença à participer à des expositions collectives à partir de 1961-1962, notamment au Salon des Jeunes Artistes de Barcelone en 1962, ainsi que dans de nombreuses villes d'Espagne. Il montre ses œuvres dans des expositions personnelles, notamment pour la première fois en 1972 à Barcelone. Il obtint divers prix : 1963 premier prix de peinture à Alicante, 1964 premier prix de dessin de la direction générale des beaux-arts, 1965 premier prix de dessin au Salon d'Automne de Palma de Majorque, 1967 premier prix de peinture à la Ciudad de Hospitalet.

En 1962, il commença à réaliser des céramiques murales et réalisa en 1966 une composition murale à Vich. Il pratique une figuration expressionniste très influencée du pop'art.

BIBLIOGR. : Catalogue de l'exposition : *Gérard Sala*, Galerie Adria, Barcelone, 1972.

SALABERT Firmin

Né en 1811 à Gaillac (Tarn). Mort en 1895. XIXe siècle. Français.
Peintre de figures, portraits, paysages, dessinateur.

Il fut élève d'Ingres. Il effectua plusieurs séjours à Londres, où vivait son frère comédien, ainsi qu'en Italie. Il exposa au Salon de Paris, de 1833 à 1880 ; à la Royal Academy de Londres, de 1836 à 1845.

Il portraitura divers comédiens, danseurs et chanteurs londoniens. Il peignit aussi des vues de la Savoie et du Dauphiné.

BIBLIOGR. : Gérald Schurr, in : *Les Petits Maîtres de la peinture 1820-1920, valeur de demain*, Les Éditions de l'Amateur, t. VI, Paris, 1985.
MUSÉES : GAILLAC.

SALADIN Alphonse

Né le 6 février 1879 à Épinal. XXe siècle. Français.
Sculpteur de bustes.

Il fut élève de Mengué. Il participa à Paris au Salon des Artistes Français, dont il fut membre sociétaire. Il reçut une mention honorable en 1909, une médaille de troisième classe en 1910, une médaille d'argent en 1920, la Légion d'honneur en 1932.
MUSÉES : TROYES : *Buste du poète Albert Méral – Buste d'Houdain – Buste de Thenissen – Buste de Rodin*.

SALADINI Achille

Né à Lyon (Rhône). Mort en 1895. XIXe siècle. Français.
Peintre de paysages.

Il fut élève de Kellerhoven. Il débuta au salon de 1879. Il exposa à Paris, au Salon des Artistes Français, dont il fut membre sociétaire.

VENTES PUBLIQUES : MILAN, 21 déc. 1993 : *Famille de paysans autour d'une table*, h/pan. (29x21) : **ITL 8 625 000**.

SALADINO Vincenzo

XVIe siècle. Actif dans la seconde moitié du XVIe siècle. Italien.
Miniaturiste et enlumineur.

La Bibliothèque nationale de Palerme conserve un psautier orné d'initiales de la main de cet artiste.

SALADO Pedro

Mort le 27 octobre 1700 à Saragosse. XVIIe siècle. Actif à Saragosse. Espagnol.
Sculpteur d'autels.
Beau-père du sculpteur Ant. Mesa.

SALAERT Anthoine

XVe-XVIe siècles. Actif à Gand de 1484 à 1530. Éc. flamande.
Sculpteur.

SALAERT Jean

Mort en 1532. XVIe siècle. Actif à Gand. Éc. flamande.
Sculpteur.

Il travailla au plafond de la Salle du Grand Conseil de l'Hôtel de Ville de Gand et exécuta un retable dans l'église de Haeltert près d'Alost.

SALAI Andrea ou Salaino ou Sallai ou Salario, dit Gian Giacomo de' Caprotti

Né vers 1480. Mort avant le 10 mars 1540 à Milan. XVIe siècle. Actif à Milan. Italien.
Peintre d'histoire.

Un des plus distingués élèves de Léonard de Vinci. On le cite dès 1495. En 1503, il est mentionné dans les comptes de Léonard. L'illustre maître fournit plus tard l'argent nécessaire à doter une sœur de Salaino. Lorsque Léonard de Vinci alla à Rome en 1514,

son disciple l'accompagna mais, selon certaines versions, refusa de suivre le maître en France ; selon d'autres, au contraire, il accompagnait Vinci dans la maison de Cloux, en Val de Loire, avec Melzi et Battista de Vallanis. Il demeura à Milan et, jusqu'à présent, on ne sait rien de la fin de sa vie. On croit que Léonard de Vinci donna la dernière touche à plusieurs œuvres de son élève : on dit même qu'il l'autorisait à se servir de ses dessins. Salaino paraît avoir préparé des répliques ou exécuté des copies dans l'atelier du maître. Certains critiques considèrent *La Vierge et sainte Anne*, du musée du Louvre à Paris, comme une œuvre de ce genre.

Musées : Dijon : *La Vierge et l'Enfant* – Milan (Ambrosiana) : *Saint Jean au désert* – Milan (Brera) : *Madone, Jésus et saint Jean* – *Madone, Jésus, saint Pierre et saint Paul*.
Ventes Publiques : Paris, 1756 : *Buste d'une Vierge de douleur* : FRF 401 – Paris, 1843 : *La Vierge et l'Enfant* : FRF 1 900 ; *Hérodiade* : FRF 780 – Paris, 3 avr. 1868 : *La Vierge et l'Enfant Jésus* : FRF 9 600 – Paris, 1881 : *Diane* : FRF 4 100 – Londres, 1886 : *La Belle, portrait de femme* : FRF 4 200 – Londres, 21 fév. 1910 : *La Vierge* : GBP 56 – Londres, 8 avr. 1938 : *La Vierge et l'Enfant* : GBP 102 – Londres, 26 juin 1964 : *Salvator Mundi* : GNS 450.

SALAIE Jean Lambert. Voir **SALÉE**

SALAINO Andrea. Voir **SALAI**

SALAKHOV TAÏR
Né en 1928 à Bakou. XXᵉ siècle. Russe.
Peintre.
Il fut l'un des artistes officiels reconnus par les instances gouvernementales soviétiques.
Il a représenté l'art russe à la Biennale de Venise de 1962.
Adepte peu critique de la doctrine rétrograde du réalisme socialiste, qui confond populisme et éducation populaire, il dépeint les activités des habitants de l'Azerbaïdjan et des ouvriers des puits de pétrole de la mer Caspienne.
Bibliogr. : Bernard Dorival, sous la direction de... : *Peintres contemp.*, Mazenod, Paris, 1964.

SALAKHOVA Aïdan
Né en 1964 à Moscou. XXᵉ siècle. Russe.
Peintre.
Il participe à des expositions collectives depuis 1987 : Exposition nationale des Jeunes à Moscou ; 1987-1988 Exposition internationale de *Guerre et Paix* à Moscou, Hambourg ; 1988 *Les Peintres d'avant-garde* à Moscou, *Labyrinthe* au Palais de la Jeunesse à Moscou, *New Art Forms* à New York ; 1989 *Jusqu'à 33* au Palais de la jeunesse à Moscou et *Rauschenberg à nous, nous à Rauschenberg* à la 1ère Galerie à Moscou.
Ventes Publiques : Paris, 1ᵉʳ mars 1993 : *15 décembre 1987* 1987, h/t, diptyque (chaque partie 170x120) : FRF 30 000.

SALAMAN Julia. Voir **GOODMAN Julia, Mrs**

SALAMAN de Dantzig
XVIIIᵉ siècle. Allemand.
Peintre.
Le Musée de Budapest conserve son *Portrait par lui-même*.

SALAMANCA A.
Né en 1926 à Valence. XXᵉ siècle. Actif depuis 1946 en France. Espagnol.
Peintre de portraits, peintre de compositions murales.
Arrivé en France en 1946, il se fixe dans le Sud-Ouest.
Il participe à des expositions de groupe : dès 1949 à Bordeaux ; à partir de 1959 au Salon Terres Latines à Paris. Il montre ses œuvres dans plusieurs expositions personnelles à Bordeaux puis à Paris en 1964 et 1966.
On cite de lui le *Portrait d'Arthur Rubinstein*. Il a également réalisé des fresques au château Segalas-Rabat à Sauternes.

SALAMANCA Alonso de. Voir **ALONSO de Salamanca**

SALAMANCA Antonio
Né vers 1500 à Milan. Mort en 1562 à Rome. XVIᵉ siècle. Italien.
Graveur et éditeur.
On cite de lui une *Pietà* d'après Michel-Ange, un portrait d'après Bandinelli, *La création des animaux* d'après Raphaël. Ces œuvres sont datées de 1545 à 1548.

SALAMANCA Bartolome de. Voir **BARTOLOME de Salamanca**

SALAMANCA Cristobal de. Voir **CRISTOBAL de Salamanca**

SALAMANCA Jeronimo da. Voir **JERONIMO da Salamanca**

SALAMANCA Pedro de. Voir **PEDRO de Salamanca**

SALAMBIER Henri. Voir **SALLEMBIER**

SALAMON
XIXᵉ siècle. Actif à Toulouse (Haute-Garonne). Français.
Sculpteur.
Le Musée de Toulouse conserve de lui huit bustes en terre cuite parmi lesquels *Bustes Gérard, Roger et Odon de Pins*, de Raimond V, comte de Toulouse, et *Bernard d'Armagnac*.

SALAMON Iosif
Né le 5 avril 1932 à Cluj. XXᵉ siècle. Actif depuis 1959 au Danemark. Roumain.
Sculpteur d'intégrations architecturales, graveur.
Il fut élève de Risa Propst-Kraid en Roumanie, avec Marcel Iancou en Israël, à l'académie Brera de Milan avec Marino Marini et Giacomo Manzi, puis travailla peu de temps à l'académie des beaux-arts de Rome. En 1957, il reçut une bourse du gouvernement italien. Il obtint de nombreux prix et récompenses : 1972 prix d'art Assens au Danemark, 1984 prix de gravure de Séoul. Il montre ses œuvres dans des expositions personnelles : 1961 galerie nationale d'Art moderne de Rome ; 1962 Kunsternes Kunsthandel de Copenhague ; 1964 New Art Gallery d'Odensee ; 1969, 1971, 1975, 1983 galerie municipale d'Halmstad ; 1970 Kunstmuseum de Siegen ; 1973 Paris ; 1975 Stockholm ; 1983 Berlin...
Il réalise de nombreuses sculptures en plein-air, parmi lesquelles : 1964 *Relief en cuivre* au Regencentralen de Copenhague, 1971 groupe en bronze au parc du musée de Siegen, 1975 sculpture en pierre pour l'université de Cologne, 1982 *La Famille* à Jérusalem, 1982 fontaine pour l'hôtel de ville d'Halmstad... Pratiquant la taille directe du marbre ou du granit ou travaillant le bronze ou le cuivre par plans découpés, il donne à ses œuvres abstraites des titres évocateurs qui parlent de la nature et de la vie : *L'Arbre de vie* – *La Rose des vents* – *Le Lever du soleil*... Soucieux de l'harmonie, il privilégie la simplification et l'équilibre des formes mises en jeu.
Bibliogr. : Ionel Jianou, sous la direction de... : *Les Artistes roumains en Occident*, American Romanian Academy of Arts and Sciences, Los Angeles, 1986.

SALAMON Petrus
XVIIᵉ siècle. Actif à Venise au début du XVIIᵉ siècle. Italien.
Sculpteur sur bois.
Il travailla en Dalmatie et exécuta en 1609 un autel dans l'église des Dominicains de Zara.

SALAMON VON ALAP Gza
Né le 9 avril 1842 à Alap. Mort le 2 juin 1870 à Saint-Andraspuszta. XIXᵉ siècle. Hongrois.
Peintre.
Il fit ses études à Budapest et à Munich. On cite de lui des tableaux d'autel, des animaux et des portraits.

SALAMONE Giacomo Domenico
XVIᵉ siècle. Actif à Naples de 1542 à 1549. Italien.
Peintre.
Il exécuta des triptyques pour des églises de Naples.

SALANDRI Liborio
XIXᵉ siècle. Actif à Venise de 1830 à 1850. Italien.
Mosaïste.
Il fut mosaïste de la cathédrale Saint-Marc de Venise.

SALANDRI Vincenzo
Né le 9 février 1838 à Rome. XIXᵉ siècle. Italien.
Graveur au burin.
Collaborateur de L. Fabri.

SALANSON Eugénie Marie
Née à Albert (Somme). XIXᵉ siècle. Française.
Peintre de genre, portraits.
Elle fut élève de Crocher, de Léon Cogniet et de Bouguereau. Elle débuta au Salon de 1864 et exposa à la Royal Academy de Londres en 1892.

E SALANSON

MUSÉES : CHÂTEAUROUX : *Portrait de jeune fille* – MONTRÉAL : *La Pêcheuse*.

VENTES PUBLIQUES : PARIS, 27 nov. 1899 : *Pêcheuse* : **FRF 250** – PARIS, 3-4 mai 1923 : *Jeune pêcheuse* : **FRF 80** – PARIS, 25 mars 1927 : *La pêcheuse* : **FRF 260** – PARIS, 30 jan. 1950 : *L'attente des pêcheurs* : **FRF 4 800** – ROUBAIX, 4 mars 1979 : *La plage de Dieppe*, h/t (75x105) : **FRF 26 000** – LONDRES, 26 nov. 1981 : *Jeune Paysanne 1887*, h/t (87,5x59) : **GBP 1 200** – NEW YORK, 27 fév. 1986 : *Rêverie 1887*, h/t (89x60,4) : **USD 8 250** – NEW YORK, 28 mai 1992 : *Le Homard dans la nasse 1884*, h/t (134,6x86,4) : **USD 11 550** – LONDRES, 16 juin 1993 : *Fille de pêcheur 1891*, h/t (109x69) : **GBP 6 325** – PARIS, 5 nov. 1993 : *Jeune Fille de pêcheur 1886*, h/t (63x40) : **FRF 12 500**.

SALANSON G.
XIXᵉ siècle. Français.
Peintre de genre.
VENTES PUBLIQUES : PARIS, 29 mai 1897 : *La Petite Marchande de marrons* : **FRF 90** – NEW YORK, 25 fév. 1988 : *Arrêt pour acheter des fleurs*, h/pan. (45x54,5) : **USD 3 850**.

SALARIER Jean. Voir **CÉLARIER Jean**

SALARIO Andrea. Voir **SALAI Andrea**

SALARIO da Moncalvo
XVIIIᵉ siècle. Actif dans la seconde moitié du XVIIIᵉ siècle. Italien.
Sculpteur.
Il a sculpté les stalles de la cathédrale d'Asti en 1768.

SALAS
XVIᵉ siècle. Espagnol.
Sculpteur.
Il travailla, en 1503, au tabernacle du maître-autel de la cathédrale de Tolède.

SALAS Alonso de
XVIᵉ siècle. Travaillant de 1542 à 1553. Espagnol.
Peintre.
Il fut chargé de l'exécution de peintures dans la maison de Melchor Cornieles à Séville en 1553.

SALAS Antonio
Né en 1795 à Quito. Mort en 1860. XIXᵉ siècle. Equatorien.
Peintre de compositions religieuses, portraits.
Artiste colonial, il est surtout connu pour ses thèmes religieux tel que *Le reniement de Saint Pierre* exposé à la Cathédrale de Quito et des scènes de la vie de la Vierge pour l'ordre des Augustins. Il réalisa également des portraits des héros de l'indépendance tel que Simon Bolivar.
VENTES PUBLIQUES : NEW YORK, 18-19 mai 1993 : *Indigène Yndio yumbo*, h/t (39,7x35,6) : **USD 5 175**.

SALAS Carlos
Né en 1728 à Barcelone. Mort le 30 mars 1780 à Saragosse. XVIIIᵉ siècle. Espagnol.
Sculpteur.
Il fit ses études à Madrid chez F. de Castro et G. D. Olivieri, et à Rome. Il travailla pour des églises de Las Fuentes, Madrid, Saragosse, Tarragone et Tudela.

SALAS Esteban de
XVIᵉ siècle. Actif à Valladolid. Espagnol.
Sculpteur.
Artiste de valeur qui travailla particulièrement sous les ordres de Pedro Gonzalez de Léon. Il rendit témoignage en faveur de cet artiste dans un procès qui eut lieu entre Berruguete et Gonzales de Léon.

SALAS Juan de
XVIᵉ siècle. Espagnol.
Sculpteur.
Il travailla dans les cathédrales de Jaca et de Palma de Majorque.

SALAS Juan de
XVIᵉ siècle. Actif de 1527 à 1549. Espagnol.
Sculpteur.
Assistant et successeur de Diego de Siloe dans les travaux pour l'église S. Maria del Campo de Burgos.

SALAS Tito
Né en 1887 à Caracas. XXᵉ siècle. Actif en France. Vénézuélien.
Peintre de paysages.
Il fut élève de l'académie des beaux-arts de sa ville natale et de Raphaël Collin, J. P. Laurens et Simon à Paris, où il se fixa. Il a

exposé à Paris, au Salon des Artistes Français ; il obtint une médaille de troisième classe en 1907.

SALAS-PEREZ Rafaël
Né à Quito. XIXᵉ siècle. Équatorien.
Peintre.
Il figura aux Expositions de Paris, reçut une mention honorable en 1900 à l'Exposition universelle.

SALASSA Simone
Né le 12 mars 1863 à Montanaro Canavese. Mort le 16 octobre 1930 à Ivrea. XIXᵉ-XXᵉ siècles. Italien.
Peintre de genre, paysages.

SALASZAR Basilio de ou Salazar
XVIᵉ siècle. Actif à la fin du XVIᵉ siècle. Espagnol.
Peintre de miniatures.
Le Musée Lakenhal, à Leyde, conserve de lui le *Portrait du général Francisco de Valdez*.

SALATA Achille
Né à Milan. XIXᵉ siècle. Italien.
Sculpteur.
On cite de lui diverses statuettes de bronze sur des sujets de genre. On apprécie fort l'expression des visages de ses personnages. Il exposa à Milan, Turin, Livourne.

SALATHÉ Frédéric ou Friedrich
Né le 11 janvier 1793 à Binningen (près de Bâle). Mort le 12 mai 1860 à Paris. XIXᵉ siècle. Suisse.
Peintre de paysages, architectures, aquarelliste, graveur, dessinateur.
Il fut élève de Peter et de Samuel Birmann à Bâle. Il alla à Rome, en 1815 en compagnie de ce dernier et résida en Italie jusqu'en 1820, date de son retour à Bâle. Il vint à Paris et se fit surtout connaître comme graveur au lavis. Washington Irving parle de l'artiste dans ses *Tales of a traveller*.
Il exécuta à l'aquarelle de nombreuses vues de Suisse, comme il en avait produit d'Italie au cours de son voyage, s'inspirant de la manière d'Alexandre Calame. Il collabora à *Excursion sur les Côtes et dans les ports de Normandie*, quarante vues en couleurs, d'après Luttringausen, Bonington, Noël, Grenier, Regnier. Il grava aussi au lavis et à l'eau-forte, notamment des vues et des panoramas, d'après ses propres dessins : *Bataille de Navarin* ; *Voyage dans la vallée de Chamonix* (quarante pièces), *Vues de Bordeaux, Marseille, Toulon, Cherbourg* ; *Panorama, pris de la coupole du palais de l'Industrie*, vers 1835 (deux feuilles) ; *Vues de Venise, Turin, Bade, Leipzig* ; *Château et Musée de Berlin* ; *Rio de Janeiro* ; ainsi que : *Lyon*, d'après Brascassat (deux pièces) ; *Les chutes du Niagara*, d'après Seleron (deux grandes pièces), etc.
VENTES PUBLIQUES : PARIS, 30 juin 1943 : *Trente dessins*, aquar. et lav. : **FRF 3 200**.

SALATI Bernardo, don, dit de Bentivegnis
XVᵉ-XVIᵉ siècles. Actif à Parme. Italien.
Calligraphe, miniaturiste et peintre.
Il travailla pour l'évêque Delfino della Pergola de Parme.

SALAÜN Théophile
Né le 21 août 1857 à Louannec (Côtes-d'Armor). Mort le 1ᵉʳ juillet 1909 à Guingamp (Côtes-d'Armor). XIXᵉ-XXᵉ siècles. Français.
Peintre de portraits, paysages, dessinateur.
Il fut élève de l'atelier de Gérome. Il enseigna le dessin au collège Notre-Dame de Guingamp. Il travailla dans l'atelier de Meissonier et chez Carrier, où il fut chargé de l'illustration du journal *Le Pèlerin*.
Il participa à des expositions collectives : 1877 Salon de Paris ; 1887 exposition des beaux-arts de Rennes, où il obtint une mention honorable ; 1896 Salon des Artistes Français à Paris, où il fut primé.
On cite de lui *Mendiants de la Clarté* ; *Oranges* ; *Portrait de Mme Harscouet* ; *Le Marquis de Trogoff*. Il a peint de nombreux paysages de Bretagne.
BIBLIOGR. : Louis Le Trocquer : *Théophile Salaün*, Celta, nᵒ IV, janv. 1947.

SALAVERRIA ICHAUDAURRIETA Elias
Né le 17 avril 1883 à Lezo (près de Guipuzcoa, Pays Basque). Mort le 16 juillet 1952 à Madrid. XXᵉ siècle. Espagnol.
Peintre de sujets religieux, scènes de genre, portraits, intérieurs.
Il fut élève de l'École des Arts et Métiers de Saint-Sébastien, puis

de l'École des Beaux-Arts de Madrid, dans les ateliers d'Alejandro Ferrant et de Menéndez Pidal. En 1909, il séjourna à Paris. Il fut professeur à l'école supérieure de peinture de Madrid en 1934, voyagea ensuite, puis enseigna de nouveau à partir de 1944 à l'académie San Fernando de Madrid.

Il figura dans diverses expositions collectives : à partir de 1904 Exposition nationale des Beaux-Arts de Madrid ; 1910 Exposition universelle de Buenos Aires ; 1913 Munich ; 1916 Panama. Il obtint diverses récompenses et distinctions, dont : une mention honorable en 1904, une troisième médaille en 1906 et en 1908, une première médaille en 1912 à la Nationale des Beaux-Arts de Madrid, une médaille d'or en 1913. Il fut nommé professeur de l'École des Beaux-Arts de Madrid.

Il peignit principalement des scènes de genre, des fêtes religieuses animées de nombreux personnages où il aima accentuer l'expression des visages. Parmi ses œuvres, on mentionne : *La procession de la Fête-Dieu dans Lezo ; Saint Ignace de Loyola ; Frère Garate et Maria Joaquina.*

BIBLIOGR. : In : *Cien Anos de pintura en Espana y Portugal, 1830-1930*, Antiqvaria, t. X, Madrid, 1993.

VENTES PUBLIQUES : MADRID, 30 oct 1979 : *Retour des champs* 1907, h/t (208x292) : **ESP 400 000.**

SALAZAR Abel
Né en 1889. Mort en 1946. xxe siècle. Portugais.
Peintre de scènes de genre, portraits, aquarelliste, graveur, dessinateur.
Professeur à la faculté de médecine d'Oporto, il eut une importante activité d'écrivain, de critique d'art et de peintre.
Il peignit des femmes imposantes, volumineuses comme des cariatides, représentées le plus souvent en attitude de travail, portant de lourds fardeaux. Ses compositions sont peu structurées, mais les détails vigoureux et les volumes bien accusés. Parmi ses œuvres, on mentionne : *Femmes de Porto ; Femmes portant une charge sur le dos.* Il réalisa aussi de nombreuses eaux-fortes.
BIBLIOGR. : In : *Cien Anos de pintura en Espana y Portugal, 1830-1930*, Antiqvaria, t. X, Madrid, 1993.

SALAZAR Ambrosio de
Mort en 1604. xvie siècle. Espagnol.
Enlumineur.
Il contribua à l'ornementation des livres de chœur de San Lorenzo, et fut ensuite chargé de continuer, pour la cathédrale de Tolède de 1573 à 1582 deux missels commencés par Juan Martinez de los Corrales. Ses œuvres sont remarquables par la disposition ingénieuse des ornements, la sûreté du dessin et la beauté du coloris. Peut-être est-il même artiste que Juan Salazar (voir ce nom).

SALAZAR Basilio de. Voir **SALASSAR**

SALAZAR Carlos
Né en 1957. xxe siècle. Colombien.
Peintre.
VENTES PUBLIQUES : NEW YORK, 17 mai 1989 : *Tanagra tantrique* 1988, h/t (170x150) : **USD 4 675** – NEW YORK, 1er mai 1990 : *Les tarots* 1989, h/t (175x150) : **USD 4 400** – NEW YORK, 20-21 nov. 1990 : *Niki en kimono* 1988, h/t (97x84) : **USD 3 300** – NEW YORK, 15 mai 1991 : *Amour et Psyché* 1990, h/t (178x169) : **USD 3 520.**

SALAZAR Cristobal de
xviie siècle. Actif à Murcie de 1635 à 1640. Espagnol.
Sculpteur.
Il a sculpté des statues de bois qu'on voit dans l'église d'Alcantarilla.

SALAZAR Enrique de
Né le 23 février 1861 à Bilbao (Pays Basque). Mort le 22 mars 1922. xixe-xxe siècles. Espagnol.
Peintre de genre, figures, compositions animées, paysages.
Il fut élève d'Antonio Lecuonan et de Casto Plasencia. Il participa aux Expositions nationales des Beaux-Arts. En 1882, il reçut une médaille à l'Exposition de la province de Biscaye.
À la fin de sa vie, il réalisa des peintures d'une veine expressionniste, notamment des scènes de tauromachie, d'incendies et des paysages locaux.
BIBLIOGR. : In : *Cien Anos de pintura en Espana y Portugal, 1830-1930*, Antiqvaria, t. X, Madrid, 1993.

SALAZAR Esteban de
xvie siècle. Actif vers 1585. Espagnol.

Enlumineur.
Il fut employé par Philippe II à l'exécution des livres du chœur de San Lorenzo et travailla à l'Escurial.

SALAZAR Francisco
Né en 1937 à Quiriquire. xxe siècle. Actif depuis 1967 en France. Vénézuélien.
Peintre. Abstrait.
Il fit ses études à l'école d'arts plastiques de Caracas. De 1960 à 1964, il fut professeur à la faculté d'architecture de Caracas, de 1964 à 1967 il dirigea l'école d'arts plastiques de Maracyaragua. Il vit et travaille à Paris depuis 1967.
Il montre ses œuvres dans de nombreuses expositions depuis 1957 régulièrement à Caracas, notamment au musée des beaux-arts en 1967, au musée d'Art contemporain en 1980, 1981, 1989 ; ainsi qu'à Paris. Il a reçu des prix et distinctions : 1967 premier Prix de la Biennale des Jeunes de Paris, 1968 premier Prix de la Biennale latino-américaine à Buenos Aires, 1969 IIe prix de la Biennale latino-américaine à Madellin.
Depuis 1960, il poursuit ses recherches qui le rapprochent de l'art optique. Il joue effectivement sur une sensation rétinienne avec ses reliefs linéaires blancs sur blanc. Néanmoins par l'extrême délicatesse des effets, il reste en marge de l'art optique souvent plus tapageur. Les légers accidents qui perturbent ces reliefs, écrasements ou déformations, parcourent la surface et sont finalement le tracé d'une ligne inexistante. Ils ne sont pas sans évoquer les fentes de Fontana.

SALAZAR Francisco de
xviie siècle. Actif au début du xviie siècle. Espagnol.
Sculpteur.
Il exécuta des statues en bronze pour le palais de l'Escurial près de Madrid.

SALAZAR Ignacio
Né en 1947. xxe siècle. Mexicain.
Artiste, multimédia.
Il a montré ses œuvres dans des expositions personnelles à Mexico : 1981 musée d'Art moderne ; 1987 galerie de Arte Mexicano.
VENTES PUBLIQUES : NEW YORK, 21 nov. 1988 : *Dauphin II* 1987, acryl./t, écran composé de quatre panneaux peints (240x240) : **USD 5 500.**

SALAZAR Joseph D.
xviiie siècle. Actif à New-Orléans vers 1792. Américain.
Portraitiste.

SALAZAR Juan
xvie siècle. Actif au début du xvie siècle. Espagnol.
Sculpteur sur bois.
Il travailla pour le maître-autel de l'église Sainte-Marie-Madeleine de Saragosse de 1506 à 1514.

SALAZAR Juan
Mort en 1604 à Tolède. xvie siècle. Espagnol.
Enlumineur.
Les Salazar sont, au xvie siècle, une famille d'artistes comprenant des peintres, des sculpteurs et surtout des enlumineurs. Ceux-ci travaillent notamment aux livres de chœur de l'Escurial et aux livres de messe de la cathédrale de Tolède. Certains auteurs donnent 1604 comme la date du décès de Juan, qui est également celle indiquée pour Ambrosio. Cette similitude de travaux, de talent, de date de mort, permet de supposer que Juan et Ambrosio pourraient être un même artiste.

SALAZAR Juan de
xvie siècle. Actif à Valladolid. Espagnol.
Peintre.
En 1519, il peignit, en collaboration avec Francisco de Labiano, le retable du grand autel de la Calzada à Valladolid.

SALAZAR Juan José
Mort en 1790 à Grenade. xviiie siècle. Actif à Grenade. Espagnol.
Sculpteur.
Il sculpta des statues pour des églises de Grenade et la cathédrale de Malaga.

SALAZAR Luis
Né dans le Pays Basque. xxe siècle. Actif probablement en Belgique. Espagnol.
Peintre de collages. Abstrait.
Il montre ses œuvres dans des expositions personnelles en Belgique.

Il réunit des fragments de couleurs vives (papiers découpés) rythmées par des zones blanches ou noires dans des compositions abstraites.

SALAZAR Miguel
XVIe siècle. Actif à San Domino de la Calzada. Espagnol.
Peintre.
Il peignit et dora le maître-autel dans l'église de S. Asensio de Logrono.

SALAZAR Pedro de
XVIe siècle. Espagnol.
Peintre.
Il exécuta des peintures dans le Grand Hôpital de Saint-Jacques-de-Compostelle.

SALAZAR Pedro de
XVIIe siècle. Espagnol.
Peintre.
Il exécuta des peintures sur le maître-autel de l'église Saint-Michel de Valladolid.

SALAZAR Solange
Née à Caracas. XXe siècle. Vénézuelienne.
Peintre, graveur.
Elle a participé en 1992 à l'exposition *De Bonnard à Baselitz – Dix ans d'enrichissements du cabinet des estampes 1978-1988* à la Bibliothèque nationale de Paris.
MUSÉES : PARIS (BN, Cab. des Estampes) : *Paysage* 1981.

SALAZARO Demetrio
Né le 18 octobre 1822 à Reggio di Calabria. Mort le 18 mai 1882 à Pozzuoli. XIXe siècle. Italien.
Peintre et critique d'art.

SALB Baptista
XVIe siècle. Actif à Vienne. Autrichien.
Peintre.
Il exécuta en 1569, avec Domenico de Pozzo, des peintures dans le château impérial de Vienne.

SALB Jakob
XVIe siècle. Actif de 1561 à 1578. Allemand.
Peintre.

SALBERG Frederik
Né le 6 janvier 1876 à Düsseldorf. Mort le 16 mai 1909 à Voorburg. XXe siècle. Allemand.
Peintre de portraits, architectures, fleurs.
Il fut élève de Willem Joannes Schütz, de Henry Muhrmann et de Marinus Van der Maarel.

SALBETH Mariette ou Gassel
Née le 5 juillet 1929 à Anderlecht (Brabant). XXe siècle. Belge.
Peintre de figures, portraits, paysages, marines, dessinateur, graveur, aquarelliste, peintre à la gouache, technique mixte.
Elle fut élève de l'académie royale des beaux-arts de Bruxelles, de l'école d'architecture et des arts décoratifs de Bruxelles, de l'école des arts d'Anderlecht.
Elle participe à des expositions collectives au musée d'Ixelles, à l'hôtel de ville de Bruxelles. Elle montre ses œuvres dans des expositions personnelles : depuis 1965 régulièrement à Bruxelles ; 1968 Knokke-le-Zoute...
Elle peint à la gouache, à l'aquarelle ou à l'encre de Chine, des portraits, des arbres. Elle a réalisé des cartons de vitraux, albums de gravures et des peintures murales pour un centre de thérapie d'enfants autistes.
MUSÉES : BRUXELLES (Bibl. roy.).

SALCEDO Bernardo
Né le 12 août 1941 à Bogota. XXe siècle. Colombien.
Peintre, auteur d'assemblages.
Il étudia l'architecture à l'université nationale de Colombie à Bogota, où il enseigna par la suite. Il voyagea en Italie et Espagne, régulièrement à partir de 1970, en France en 1974, en Grande-Bretagne en 1974-1975.
Il participe à des expositions : 1965, 1974, 1975 musée d'Art moderne de Bogota ; 1966 musée Rodin à Paris ; 1966 musée d'Art moderne de Cali ; 1967 Institute of contemporary Art de Lima ; 1968, 1971 musée d'Art moderne de Buenos Aires ; 1969 musée d'Art moderne de la ville de Paris ; 1971 musée d'Art moderne de Montevideo ; 1971 Biennale de São Paulo ; 1972 musée d'Art moderne de Santiago ; 1995 FIAC (Foire internationale d'Art contemporain) à Paris, présenté par la galerie El

Museo de Bogota. Il montre ses œuvres dans des expositions personnelles : 1966, 1967, 1969 musée d'Art moderne de Bogota ; 1971 Centre d'art et de communication de Buenos Aires ; 1974 International Cultureel Centrum d'Anvers, palais des beaux-Arts de Bruxelles, Institute of Contemporary Art de Londres ; 1976 Louisiana Museum d'Humlebaek. En 1965, il a eu le premier prix de peinture au concours international Dante, en 1969 le prix et la première mention honorable du Salon des Amériques de Cali ; en 1970 le second prix de la Biennale américaine de l'art à Medellin ; en 1972 le premier prix du salon national des beaux-arts de Bogota.
Il confectionne des objets relevant de l'humour noir surréaliste, par exemple des boîtes remplies de débris de poupées, le tout peint en blanc évoquant un univers aseptisé. Il réalise aussi des assemblages sur photographie.
MUSÉES : BOGOTA (Mus. d'Art mod.) – BOGOTA (Mus. d'Art cont.) – BUENOS AIRES (Mus. d'Art mod.) – CALI (Mus. d'Art mod. La Tertulia) – CARACAS (Mus. des Beaux-Arts) – LA HAVANE (Mus. d'Art mod.) – NEW YORK (Mus. d'Art mod.).

SALCEDO Diego de
XVIe siècle. Actif à Burgos en 1542. Espagnol.
Peintre.

SALCEDO Diego de ou Salzedo ou Saucedo ou Sauzedo
Né à Séville. Mort entre 1614 et 1622 à Séville. XVIIe siècle. Espagnol.
Peintre et doreur.
Fils de Juan de Salcedo. Il exécuta de nombreux autels dans les églises de Séville et des environs.

SALCEDO Doris
XXe siècle. Colombienne.
Auteur d'installations.
Elle a montré ses œuvres à New York dans une première exposition personnelle en 1994.
On cite la série *Casa Viuda* dans laquelle elle met en scène l'histoire de son pays et le déchirement des familles à partir de fragments de mobilier notamment usés par les années.
BIBLIOGR. : Susan Harris : *Doris Salcedo*, Art Press, n° 193, Paris, juil.-août 1994.

SALCEDO Ignacio de Léon. Voir LEÓN Y SALGEDO Ignacio de

SALCEDO Juan de ou Salzedo ou Saucedo
Mort avant 1626 à Séville. XVIIe siècle. Actif à Grenade (?). Espagnol.
Peintre et doreur.
Père de Diego de Salcedo. Il exécuta de nombreuses peintures, décorations et dorures pour les églises de Séville et des environs. Peut-être identique à Juan de Sancedo.

SALCEDO Martin de
XVIe siècle. Actif dans la seconde moitié du XVIe siècle. Espagnol.
Sculpteur.
Il travailla pour la cathédrale de Tolède de 1583 à 1586.

SALCES GUTIERREZ Manuel
Né le 24 avril 1861 à Suano (Cantabrie). Mort le 1er décembre 1932 à Madrid. XIXe-XXe siècles. Espagnol.
Peintre de paysages, paysages d'eau.
Il étudia le dessin vers l'âge de trente ans. Il séjourna à Madrid en 1912. Il figura régulièrement aux Expositions nationales des Beaux-Arts de Madrid, ainsi qu'au Salon Iturrioz en 1914. Il obtint une mention honorable en 1897, une autre en 1899.
Il peignit de nombreuses vues des alentours de Madrid. Parmi ses œuvres, on mentionne : *Torrent* ; *Monastère* ; *Les Pinèdes* ; *Dans mon village* ; *Grosse Averse*.
BIBLIOGR. : In : *Cien Anos de pintura en Espana y Portugal, 1830-1930*, Antiqvaria, t. X, Madrid, 1993.
MUSÉES : MADRID (Mus. nat. d'Art mod.) : *Grosse averse*.

SALCHETTI Francesco
Né en 1811 à Zara. XIXe siècle. Italien.
Peintre.
Il exécuta des peintures pour les églises S. Maria et S. Francesco de Zara. Le Musée des Offices de Florence conserve de lui *Portrait de l'artiste par lui-même*.

SALCI Gabriele ou Gabriello
XVIIIe siècle. Italien.
Peintre de natures mortes, fleurs et fruits.

Il travaillait à Rome dans la première moitié du XVIIIe siècle.
Il subit l'influence des peintres hollandais.
Musées : Sibiu (Mus. Bruckenthal) : *Nature morte avec cruche – Nature morte avec vase.*
Ventes Publiques : Rome, 3 avr. 1984 : *Nature morte aux fruits et aux fleurs,* h/t, une paire (62x72) : **ITL 47 000 000** – Milan, 21 avr. 1986 : *Nature morte aux fruits et aux fleurs,* h/t (65x43) : **ITL 11 500 000** – Bologne, 8-9 juin 1992 : *Nature morte d'un panier de légumes avec deux choux, une corbeille de fruits et des oiseaux morts,* h/t (96x132,5) : **ITL 27 600 000.**

SALCILLO. Voir ZARCILLO

SALCMAN Martin
Né le 7 mai 1896 à Druzdova. XXe siècle. Tchécoslovaque.
Peintre. Abstrait-paysagiste.
Il fut élève de l'académie des beaux-arts de Prague de 1914 à 1920 ; puis de Loukoty de 1922 à 1924. De 1926 à 1928, il poursuit sa formation à Paris. Il enseigne à partir de 1945 à Prague, où depuis 1936 il expose fréquemment.
Ses paysages esquivent une figuration trop étroite au bénéfice de l'expression poétique, frôlant le synthétisme presque abstrait d'un Josef Sima.
Bibliogr. : Catalogue de l'exposition : *Cinquante Ans de peinture tchécoslovaque 1918-1968,* Musées de Tchécoslovaquie, Prague, 1968.
Musées : Prague (Gal. nat.).

SALCOVSKY Ana
Née en 1947. XXe siècle. Uruguayenne.
Peintre de collages.
Elle utilise le collage et une palette vive, empruntée à la publicité ses techniques, pour des œuvres figuratives dynamiques, expressionnistes.
Bibliogr. : Damian Bayon, Roberto Pontual : *La Peinture de l'Amérique latine au XXe s.,* Mengès, Paris, 1990.

SALDANHA Ione
Né en 1921. XXe siècle. Brésilien.
Peintre. Abstrait-constructiviste.
Il développe son motif : la bande horizontale sur des bambous et lattes de bois.
Bibliogr. : Damian Bayon, Roberto Pontual : *La Peinture de l'Amérique latine au XXe s.,* Mengès, Paris, 1990.

SALDIVIA Martin ou Caldiuia
XVIe siècle. Actif dans la première moitié du XVIe siècle. Espagnol.
Sculpteur.
Il travailla de 1527 à 1534 à l'Hôtel de Ville de Séville.

SALDO Robert
Né le 4 janvier 1877 à Menton (Alpes-Maritimes). XXe siècle. Français.
Peintre, graveur.
Il participa à Paris, aux salons des Artistes Français, d'Automne et des Indépendants.

SALDŒRFFER Conrad
XVIe siècle. Actif à Nuremberg de 1563 à 1583. Allemand.
Peintre et graveur à l'eau-forte et au burin.
Il a gravé des sujets religieux et des illustrations de livres de voyages.

SALE Giuseppe del. Voir SOLE Giovanni Giuseppe dal

SALE Mathieu
XVIe siècle. Français.
Graveur de médailles.
Il était actif à Saint-Quentin en 1589.

SALE Niccolo ou Salé
D'origine française. XVIIe siècle. Italien.
Sculpteur.
Il travailla à Rome de 1635 à 1650, où il fut assistant du Bernin pour la fontaine de la Piazza Navona et la décoration des piliers de la basilique Saint-Pierre de Rome.

SALE Pietro
XVIe siècle. Italien.
Sculpteur.
Il était actif à Naples dans la seconde moitié du XVIe siècle. Il exé-

cuta des statues et une fontaine dans le parc de Vico Equense près de Naples en 1570.

SALEE Jean Lambert ou Johannes Lambertus ou Salaie
Né le 21 mars 1788 à Ans (près de Liège). Mort le 24 octobre 1833 à Liège. XIXe siècle. Belge.
Sculpteur de bustes.
Il fut élève de Franck et de Lemot, à Paris. Il exécuta surtout des bustes.

SALEEBY Khalil ou Saliby
Né le 12 mars 1870 à Btalloun (Mont-Liban). Mort le 7 juillet 1928 à Souk-el-Gharb. XIXe-XXe siècles. Libanais.
Peintre de nus, figures, portraits, paysages. Orientaliste.
Il fut élève de la future université américaine de Beyrouth, où il enseigna à partir de 1900. Il séjourna ensuite à Édimbourg, où il compléta sa formation, recevant notamment le conseil, qu'il suivit, de John Singer Sargent de gagner les États-Unis. Il résida par la suite de nouveau en Angleterre, en France où il étudia avec Puvis de Chavannes et découvrit Renoir. En 1900, il s'installa définitivement au Liban et reçut dans son atelier divers élèves. Il voyagea fréquemment à Paris, Londres, New York, Chicago.
Il exposa au Salon d'Édimbourg, où il obtint une médaille en 1889, à Paris au Salon des Indépendants et à la galerie Durant-Druel.
Il s'est spécialisé dans les portraits principalement de sa femme Carrie, ainsi que d'amis et de personnalités. On cite : *Portrait de Najib Joumblatt ; Portrait de l'archevêque Gerassimos Messarra.*
Bibliogr. : Catalogue de l'exposition : *Liban – Le Regard des peintres,* Institut du Monde arabe, Paris, 1989.

SALEH Radeaa, Sarief Bastaman
Né en 1807 ou 1814 à Samarang (Java). Mort le 22 avril 1880 à Buitenzorg (Java). XIXe siècle. Éc. javanaise.
Peintre de scènes de chasse, animaux.
Cet artiste descendait d'une noble famille de régents. Le titre Sarief indique l'origine arabe. Élève de A. A. J. Payneu à Batavia, il eut comme maître à La Haye A. Schelfhout et C. Kruseman. Le musée de Riga conserve le portrait de Saleh peint par C. J. Behr.
Musées : Amsterdam : *Lutte à mort* – La Haye (Mus. comm.) : *La Maison du garde dans le bois de La Haye.*
Ventes Publiques : Paris, 1865 : *Chasse au cerf :* **FRF 36** ; *Naufrage :* **FRF 140** – Amsterdam, 6 nov. 1990 : *St Jérôme dans un paysage 1838,* h/pan. (14,5x11,5) : **NLG 7 130** – Amsterdam, 30 oct. 1991 : *Trois-mâts en détresse 1869,* h/t (78x122) : **NLG 39 100** – New York, 29 oct. 1992 : *Personnages dans un paysage exotique 1867,* h/t (121,7x163,8) : **USD 55 000** – Amsterdam, 23 avr. 1996 : *Portrait d'une fillette avec son chien 1856,* h/t (78,5x67,5) : **NLG 106 200** – Singapour, 29 mars 1997 : *Animaux en lutte vers 1850,* h/t/pan. (69x99) : **SGD 773 750.**

SALELLES Francisco
XIVe siècle. Actif à Barcelone en 1336. Espagnol.
Peintre.

SALEMANN Georg ou Saleman
Né vers 1670 à Reval. Mort en 1729 à Copenhague. XVIIe-XVIIIe siècles. Danois.
Miniaturiste.
Il travailla pour la cour de Copenhague. Le Musée national de Frederiksborg conserve de lui le portrait d'une dame de la famille Reventlow.

SALEMANN Hugo Romanovitch ou Robertovitch ou Zaleman
Né le 7 juin 1859. XIXe siècle. Russe.
Sculpteur.
Élève de l'Académie de Saint-Pétersbourg. Le Musée Russe de Leningrad conserve de lui *Les Cimbres.*

SALEMANN Robert Karlovitch ou Zaleman
Né le 16 juin 1813 à Reval. Mort le 12 septembre 1874 à Saint-Pétersbourg. XIXe siècle. Russe.
Sculpteur.
Élève de Rietschel à Dresde et de Schwanthaler à Munich. Le Musée Russe de Saint-Pétersbourg conserve de lui la statue de *Nicolas Ier de Russie.* Le Musée d'Helsinki conserve de lui *Buste de Nicolas Ier* (zinc frappé), et *Buste du comte Alex. Armfelt.*

SALEMBIER Henri. Voir SALLEMBIER

SALEMBIER Marèze
Née en 1936 à Bruay-sur-Escaut (Nord). XXe siècle. Française.

Peintre de nus, portraits, animaux, paysages, pastelliste, dessinateur, sculpteur, médailleur, céramiste.

Elle passa sa jeunesse en Suisse, à Fribourg, puis s'établit à Paris, où elle fut élève de l'école des beaux-arts, dans la section sculpture.

Elle participe à des expositions collectives à Paris : 1960, 1973, 1975 Salon de la Société Nationale des Beaux-Arts ; 1968, 1971, 1974, 1976 Salon d'Automne ; Salon des Indépendants ; de 1968 à 1975 Salon Terres Latines ; de 1977 à 1980 Salon des Artistes Français ; ainsi qu'en province, à Bruxelles : 1979 Salon international des Femmes Peintres. Elle montre ses œuvres dans des expositions personnelles régulièrement à Paris depuis 1960, à Copenhague, Venise, Strasbourg.

Elle a réalisé des médailles pour la Monnaie de Paris.

Musées : PARIS (BN) : *Au Bord de l'étang* 1980.

SALEMI Perrino

XVIᵉ siècle. Actif à Ferrare dans la première moitié du XVIᵉ siècle. Italien.

Peintre.

Il travailla à Trente de 1513 à 1535.

SALEMME Antonio

Né en 1892. XXᵉ siècle. Américain.

Sculpteur.

Ventes Publiques : NEW YORK, 29 sep. 1977 : *Adam et Eve* 1923, bronze, patine verte et grise (H. 43,8) : USD 700 – NEW YORK, 27 sep. 1990 : *Lucifer, nu masculin,* bronze (H. 53,7) : USD 4 620 – NEW YORK, 14 juin 1995 : *Ginger* 1932, bronze à base de marbre (H. totale 89,5) : USD 2 300.

SALEMME Attilio

Né le 11 octobre 1911 à Chestnut Hills (Massachusetts). Mort le 24 janvier 1955 à New York. XXᵉ siècle. Américain.

Peintre.

Il a participé à des expositions collectives aux États-Unis et en Italie, notamment à la Biennale de Venise. Il a montré ses œuvres dans de nombreuses expositions personnelles aux États-Unis. C'est pour ses toiles surréalistes d'après 1950 que Salemme a acquis sa plus grande notoriété. Ses personnages rectangulaires, qu'on peut justement rapprocher des personnages triangulaires de Wilfredo Lam, renvoient à quelques totems ou statues funéraires. De teintes acidulées, plaqués sur des fonds de couleurs vives, ils n'ont pourtant rien de tragique et dénotent parfois un humour assez vif. Dans la composition et l'utilisation de la ligne, on perçoit l'influence de Klee d'avant 1920. Il a également réalisé des toiles évoquant des sortes de labyrinthes géométriques.

Ventes Publiques : NEW YORK, 11 nov. 1959 : *Les joies de l'architecte* : USD 650 – NEW YORK, 16 fév. 1961 : *Amoureux* : USD 700 – NEW YORK, 28 mai 1976 : *Abstraction* 1946, h/t (56x86,5) : USD 5 000 – NEW YORK, 24 mars 1977 : *Daughters of the sun* 1944, h/t (51x76,2) : USD 3 000 – NEW YORK, 22 mars 1979 : *Amoureux* 1951, h/t (76x58,5) : USD 5 000 – NEW YORK, 16 oct. 1981 : *Formal expectancy* 1948, h/t (102,3x155) : USD 5 000 – NEW YORK, 7 nov. 1985 : *Le mur rouge* 1947, aquar. et pl. (16,3x25,3) : USD 1 000 – NEW YORK, 7 mai 1990 : *Temps heureux* 1954, h/t (55,9x86,4) : USD 6 050 – NEW YORK, 12 juin 1991 : *Sans titre* 1947, h/t (45,7x92,1) : USD 11 550 – NEW YORK, 12 juin 1992 : *L'assignation* 1952, h/t (119,4x149,9) : USD 17 600 – NEW YORK, 8 nov. 1993 : *Écho d'un rêve* 1945, h/t (56x101,6) : USD 3 450 – NEW YORK, 24 fév. 1995 : *Occasion heureuse ; Les êtres saints* 1950, aquar./pap., une paire (chaque 21,6x27,9) : USD 4 025.

SALEMON Michelet. Voir SAUMON

SALENDRE Georges et non Maurice

Né le 1ᵉʳ mars 1890 à Lyon (Rhône). Mort le 30 mars 1985 à Lyon (Rhône). XXᵉ siècle. Français.

Sculpteur de figures.

Il fut élève de l'école des beaux-arts de Lyon, où il reçut le premier prix de sculpture et une médaille d'or. Il s'est surtout fait connaître dans la région lyonnaise.

Il participa à une exposition collective : 1937 musée des Beaux-Arts de Lyon avec Lhote et Gromaire. Il a montré ses œuvres entre 1925 et 1935 à la galerie Georges Petit à Paris, à la galerie Moos à Genève, en 1965 au musée d'Art moderne à Paris. Elle a reçu le grand prix de sculpture en 1937.

Il a travaillé la pierre et le bronze. M. Mermillon a vanté la solidité instinctive de ses créations rustiques et la simplification des synthèses volontaires. Raymond Cogniat le cite également. Il admira le travail de Maillol et travailla dans son esprit, exaltant le

corps de la femme. Il fut l'auteur du *Veilleur de pierre* de la Place Bellecour à Lyon.

Musées : AVIGNON – BÂLE – BOLLÈNE – LYON – PARIS (Mus. nat. d'Art mod.) : *Buste de Maurice Utrillo – Jeune Fille à l'oiseau.*

Ventes Publiques : LYON, 25 oct. 1972 : *Nu,* bronze patiné : FRF 4 500 – PARIS, 22 mai 1989 : *Torse de femme,* granit (H. 140) : FRF 19 000.

SALENIER. Voir SALINIER

SALENTIJN Kees

Né en 1947 à Amsterdam. XXᵉ siècle. Hollandais.

Peintre. Abstrait.

Il fut élève à Amsterdam, de la Rietvelacademie et de l'académie des beaux-arts. Il vit et travaille à Venlo.

Il montre ses œuvres dans des expositions aux Pays-Bas, en Allemagne, Belgique, Suisse et aux États-Unis.

Il pratique une peinture abstraite, gestuelle.

Musées : BERLIN (Nat. Gal.) – HUMLEBAEK (Louisiana Mus.).

Ventes Publiques : AMSTERDAM, 10 déc. 1992 : *Composition* 1988, h/t (120x100) : NLG 1 725.

SALENTIN Hans

Né en 1925 à Düren. XXᵉ siècle. Allemand.

Sculpteur, peintre de collages, dessinateur.

Il étudia de 1950 à 1954 à l'académie des beaux-arts de Düsseldorf. Il vit et travaille à Cologne.

Il participe à des expositions collectives depuis 1957 : 1963 Biennale internationale d'Art de San Marino ; 1964 Institute of Contemporary Art de Philadelphie ; 1965 Gallery of Modern Art de Washington ; 1967 Museum am Ostwall à Dortmund, Goethe Institut de Bruxelles, Paris et Lille ; 1968 Lehmbruck Museum de Duisbourg ; 1969 Kunstverein d'Heidelberg ; 1974 Kunstverein de Francfort ; 1977 Documenta de Kassel ; 1979 Deutschen Museum de Munich. Il montre ses œuvres dans des expositions personnelles : 1962, 1976 Düsseldorf ; 1967, 1969, 1974, 1975, 1979 Cologne ; 1972 Kunsthalle de Nürnberg ; 1973 Bruxelles ; 1978 Märkisches Museum de Witten.

Il réalise des objets qui évoquent la technologie, formes brutes empruntées à l'aviation, l'automobile, aux instruments optiques...

Bibliogr. : Catalogue de l'exposition : *Hans Salentin Technoide Fiktionen,* Kunsthalle, Nürnberg, 1972 – Gerd Winkler : *Denkmale für die Zukunft – Hans Salentin und die Aluminiumzeit,* Belser, Stuttgart, 1973.

SALENTIN Hubert

Né le 15 janvier 1822 à Zulpich. Mort le 7 juillet 1910 à Düsseldorf. XIXᵉ-XXᵉ siècles. Allemand.

Peintre de genre.

Il fut élève de Schadow, de Carl Sohn et de Tideman à Düsseldorf. Il obtint une médaille à Vienne en 1873 et se fixa à Düsseldorf.

H. Salentin

Musées : BESANÇON : *L'enfant-aveugle* – BRÊME : *Enfants et bergers – Chemin en forêt* – COLOGNE : *Pèlerins – L'enfant trouvé* – DÜSSELDORF : *Église de village – Épiée – Tête d'études* – HAMBOURG : *En route pour l'église* – MONTRÉAL : *L'artiste – Les crêpes de grand-mère* – MUNSTER : *Prière du soir.*

Ventes Publiques : PARIS, 21 oct. 1936 : *Le cortège de la fiancée, enfants jouant* : FRF 1 950 – NEW YORK, 24 mai 1944 : *Réception d'un jeune prince* : USD 1 350 – NEW YORK, 18 oct. 1944 : *En route pour la messe* : USD 400 – LONDRES, 25-26 fév. 1946 : *Intérieur de cathédrale* : GBP 177 – LONDRES, 9 déc. 1959 : *Vue de Dresde* : GBP 2 000 – COLOGNE, 7 juin 1972 : *Deux jeunes filles regardant un portrait* : DEM 3 400 – DÜSSELDORF, 13 nov. 1973 : *Die Maikönigin* : DEM 32 000 – NEW YORK, 14 mai 1976 : *Le Fruit défendu,* h/t (91,5x76) : USD 6 500 – COLOGNE, 16 juin 1977 : *La lecture à grand'mère* 1869, h/t (81x67,5) : DEM 20 000 – NEW YORK, 26 janv 1979 : *L'Entrée de l'église* 1875, h/t (88x128) : USD 21 000 – NEW YORK, 29 mai 1981 : *Fillettes écoutant un vieillard lire* 1870, h/t (78,1x104,1) : USD 28 000 – NEW YORK, 19 oct. 1984 : *Das Findelkind,* h/t (86,4x104,2) : USD 18 000 – NEW YORK, 13 fév. 1985 : *Le forgeron du village* 1860, h/t (68,5x55,8) : USD 5 000 – NEW YORK, 26 fév. 1986 : *En attendant le bac* 1871, h/t (81x64,8) : USD 17 000 – LONDRES, 20 mars 1990 : *Deux Enfants dans la forêt* 1901, h/t (64,5x49) : GBP 9 900 – NEW YORK, 24 mai 1995 : *La Salle de classe* 1870, h/t (78,7x99,7) : USD 23 000 – LONDRES, 11 juin 1997 : *L'Enfant trouvé,* h/t (86x104) : GBP 25 300.

SALENTINY Jeanne
Née en 1924 à Jülich. xxᵉ siècle. Active en Belgique. Allemande.
Peintre de figures, portraits, paysages.
Elle fut l'élève de l'académie des beaux-arts de Namur. Elle est l'épouse du peintre Luc Perot.
BIBLIOGR. : In : *Dict. biogr. ill. des artistes en Belgique depuis 1830*, Arto, Bruxelles, 1987.

SALER J.
xviiiᵉ siècle. Allemand.
Dessinateur.
Il illustra l'*Almanach* de 1790 paru chez Ebner, à Augsbourg.

SALER Otto Christian ou **Sahler**
Né vers 1723 à Augsbourg. Mort le 7 juillet 1810 à Berlin (?). xviiiᵉ-xixᵉ siècles. Allemand.
Portraitiste, graveur au burin, sculpteur-modeleur de cire.
Il sculpta en cire les membres de la famille royale de Prusse et de la famille impériale de Russie.

SALERNITANO Francesco
xviiᵉ siècle. Actif à Naples dans la seconde moitié du xviiᵉ siècle. Italien.
Peintre.
Élève de Domenico Gargiulo. Ses œuvres se trouvent dans plusieurs églises de la province de Naples.

SALERNITANO Michele
xviᵉ siècle. Actif à la fin du xviᵉ siècle. Italien.
Sculpteur sur bois.
Il sculpta en 1594 vingt statues pour l'église S. Croce di Palazzo de Naples.

SALERNO, da. Voir au prénom

SALERNO Giuseppe. Voir **ZOPPO di Gangi**

SALERNO Nicola Maria
xviiiᵉ siècle. Actif à Naples vers 1740. Italien.
Peintre et poète.
Élève de F. Solimena.

SALERNO di Coppo di Marcovaldo. Voir l'article **COPPO di Marcovaldo**

SALES André Pierre
Né le 14 janvier 1860 à Perpignan (Pyrénées-Orientales). xixᵉ-xxᵉ siècles. Français.
Sculpteur, médailleur, peintre.
Il étudia sous la direction d'Augustin Dumont et Paul Dubois, à Paris, grâce à une bourse. Il exposa à Paris, au Salon des Artistes Français à partir de 1876.
MUSÉES : PERPIGNAN : *Baigneuse* 1881.
VENTES PUBLIQUES : SCEAUX, 11 mars 1990 : *Femme algérienne* 1897, h/t (39x25) : FRF 19 000.

SALES Carl von
Né le 5 novembre 1791 à Coblence. Mort le 4 novembre 1870 à Fürstenfeld. xixᵉ siècle. Actif à Vienne. Autrichien.
Portraitiste.
Il exécuta des *Portraits de l'empereur François Iᵉʳ et de sa famille* se trouvant dans le château de Laxenbourg et un *Portrait du duc de Reichstadt* exposé dans sa chambre au château de Schönbrunn. La Galerie nationale de Stuttgart possède de lui *Portrait du roi Guillaume Iᵉʳ de Wurtemberg*, et la Pinacothèque de Munich, *Portrait de Charlotte Caroline Augusta, impératrice d'Autriche*.
VENTES PUBLIQUES : MONTE-CARLO, 14 fév. 1983 : *Portrait de l'empereur Franz Iᵉʳ* 1818, h/t (67,5x50) : FRF 20 000.

SALES José Vicente. Voir **SALLES**

SALES Juan de. Voir **JUAN de Sales**

SALES Jules Gabriel
Né à Paris. xixᵉ siècle. Français.
Peintre.
Élève de Vineaux et de Flameng. Il débuta au Salon de 1876.
VENTES PUBLIQUES : PARIS, 22 mai 1897 : *Jeune fille endormie* : FRF 85.

SALES Pierre
xvᵉ siècle. Travaillant en 1473. Français.
Sculpteur sur bois.
Il exécuta les portes de la façade principale de l'église N.-D. des Tables de Montpellier.

SALES BELLMONT Bartolomé
xviiiᵉ siècle. Actif à Valence dans la première moitié du xviiiᵉ siècle. Espagnol.
Sculpteur.
Assistant de son maître Konrad Rudolph pour l'exécution de la statue de la Vierge dans la chapelle de Notre Seigneur de los desamaparados.

SALES ROVIRALTA Francesco
Né en 1904 à Barcelone (Catalogne). Mort en 1977. xxᵉ siècle. Actif depuis 1939 en France. Espagnol.
Peintre de portraits, paysages, paysages urbains, natures mortes, dessinateur, illustrateur.
Destiné à la marine marchande, il entre au Cercle des Beaux-Arts de Barcelone et décide de se consacrer entièrement à la peinture. Après des études à Barcelone à l'École des Arts et Métiers puis à celle des Beaux-Arts, il commence à exposer en 1930. En 1939, il arrive en France et se fixe à Paris en 1944.
Il participe à Paris, aux Salons annuels. En 1934, il montre ses œuvres dans sa première exposition personnelle à Madrid, puis en France à Paris et Perpignan notamment.
Il s'intègre dans les courants de peinture de son époque. Son art, d'une attachante sincérité, est solide et dépouillé. Il s'est surtout fait connaître pour ses paysages de la capitale. Sans intentions révolutionnaires, son art touche néanmoins par de belles qualités de robustesse.

Sales

BIBLIOGR. : In : *Cien Anos de pintura en Espana y Portugal, 1830-1930*, Antiqvaria, t. X, Madrid, 1993.
VENTES PUBLIQUES : PARIS, 10 avr. 1989 : *Nature morte*, h/t (46x55) : FRF 7 800 – PARIS, 29 nov. 1989 : *Nature morte à la pastèque et pichet noir* 1959, h/t (22x27) : FRF 6 000 – NEW YORK, 26 fév. 1993 : *Portrait d'un matador* 1952, h/t (61x45,7) : USD 1 610 – PARIS, 10 avr. 1996 : *Le jeune bouvier*, h/t (73x60) : FRF 5 000.

SALESA Buenaventura
Né en 1756 à Borja. Mort le 21 octobre 1819 à Saragosse. xviiiᵉ-xixᵉ siècles. Espagnol.
Peintre de genre, portraits, graveur au burin.
Il fit ses études à Madrid et à Rome.

SALESA Cristobal
Né vers 1750 à Borja. xviiiᵉ siècle. Espagnol.
Sculpteur.
Élève de J. de Mena. L'Académie de Saint-Ferdinand de Madrid possède un bas-relief de cet artiste.

SALESSES J. B.
Né le 2 novembre 1817 à Toulouse (Haute-Garonne). Mort le 20 mars 1873 à Orléans (Loiret). xixᵉ siècle. Français.
Sculpteur, peintre, dessinateur et musicien.
Le Musée d'Orléans conserve de lui : *Le Portrait de Meyerbeer*, buste plâtre et *Le Christ*, statuette plâtre.

SALFI Enrico
Né le 27 novembre 1858 à Cosenza (Calabre). Mort le 14 janvier 1935. xixᵉ-xxᵉ siècles. Italien.
Peintre de genre.
Il fut élève de l'Institut des beaux-arts de Naples. Il exposa à Turin, Naples et Rome.
MUSÉES : NAPLES (Pina. du Capodimonte) : *Les Noces de Pompéi* – NAPLES (Mus. provinc.) : *Licet ?*

SALGADO José Mario VELLOSO. Voir **VELLOSO SALGADO**

SALGADO Roque
Espagnol.
Sculpteur de sujets religieux.
Il exécuta des sculptures sur bois pour plusieurs autels dans les églises de Galice, en particulier à Orense.

SALGE Martinien Gustave
Né le 29 juillet 1878 à Marseille (Bouches-du-Rhône). Mort en 1946 à Jouques (Bouches-du-Rhône). xxᵉ siècle. Français.
Peintre d'intérieurs, sujets orientaux, paysages, aquarelliste, graveur, décorateur, illustrateur.
Il débuta chez un graveur de Marseille. Il reçut les conseils de l'illustrateur Paul Maurou et fréquenta l'école des beaux-arts. Il reçut une bourse qui lui permit de fréquenter les ateliers de Gérome et Gabriel à l'école des beaux-arts de Paris, une seconde destinée à propager l'art français dans les colonies. Il fonde à

Hanoï la première école de peinture. Il prit part à la Première Guerre mondiale, comme appelé. Il fut chargé en 1922 de la section Indochine pour l'Exposition de Marseille.
Il exposa à Paris, au Salon des Artistes Français, dont il fut membre sociétaire ; à l'Exposition coloniale de 1931 présentant un diorama de 56 mètres de long. Il reçut une mention honorable en 1908, une médaille de troisième classe en 1911. Il fut chevalier de la Légion d'honneur en 1932. Il exposa également à Grenoble et New York.
Il décrit avec exactitude la lumière et l'ambiance du Sud-Est asiatique et de la Provence.

SALGE Michel
Né le 1er mars 1932 à Oubone (Thaïlande). XXe siècle. Français.
Peintre de scènes animées. Naïf.
Il a d'abord été comptable. Il a exposé au Laos puis a participé à diverses expositions collectives en France, à Nice, Marseille, au Salon International d'Art Naïf de Paris, ainsi qu'à Milan, et New York.
VENTES PUBLIQUES : PARIS, 28 juin 1976 : *Première méditation 1974*, h/t (38x46) : FRF 2 600.

SALGEDO Ignacio de Léon. Voir LEON Y SALGEDO Ignacio de

SALGEN Andres ou Sallge ou Salligen ou Solliger
Mort début 1612 à Slésvig. XVIIe siècle. Allemand.
Sculpteur sur bois.
Il travailla pour la duchesse de Slésvig dans le château de Gottorp.

SALGHETTI-DRIOLI Angelica, née Isola
Née le 30 octobre 1817. Morte le 20 septembre 1853 à Zara. XIXe siècle. Italienne.
Peintre amateur.
Femme de Francesco Salghetti-Drioli.

SALGHETTI-DRIOLI Francesco
Né le 19 mars 1811 à Zara. Mort le 15 juillet 1877 à Zara. XIXe siècle. Italien.
Peintre.
Élève de Solferino à Trieste et de l'Académie de Venise. La Galerie Stossmayer de Zagreb conserve de lui *Christophe Colomb enchaîné* ; *Le rêve du Pharaon* ; *Le roi Dusan et Vila.*

SALGUES Pierre de. Voir SARGUES

SALHAUSEN Antonius von ou Saalhausen
Né le 17 février 1588 à Bensen (Bohême). Mort vers 1625. XVIIe siècle. Autrichien.
Sculpteur.
Élève de Mich. Schwenke. Il exécuta des sculptures pour l'église de Pirna.

SALHOFER Wolf
XVIIe siècle. Allemand.
Sculpteur.
Il vécut à Würzburg, travaillant vers 1600. Il exécuta les sculptures des portes et des frontons de la maison Ehehalten de Würzburg.

SALIANO Giovanni, fra. Voir SAILLANT

SALIBA, da. Voir au prénom

SALIBY Khalil. Voir SALEEBY Khalil

SALICATH Oernulf
XXe siècle. Travaille vers 1937. Norvégien.
Peintre.

SALICE P.
XVIIIe siècle. Actif à Hirschberg de 1750 à 1770. Allemand.
Peintre de portraits amateur.
MUSÉES : HIRSCHBERG : portraits de marchands de la ville et de leurs femmes.

SALICE Pietro Giacomo
XVIIe siècle. Travaillant à Milan, dans la seconde moitié du XVIIe siècle. Italien.
Peintre de sujets religieux, fleurs.
Il fut à Rome en 1678.

SALICETI Jeane
Née en 1873 à Tarbes (Hautes-Pyrénées). Morte en 1950 à Tarbes (Hautes-Pyrénées). XIXe-XXe siècles. Française.
Peintre de paysages, natures mortes, fleurs. Postimpressionniste.

Elle dut fréquenter l'école des beaux-arts de Paris, autour de 1900, et elle aurait visité le Louvre. Rentrée à Tarbes, elle n'en partit plus. Deux expositions lui ont été consacrées à Paris après sa mort.
De modestes ressources lui permirent de consacrer sa vie à la peinture : corbeilles de fruits, vases de fleurs et paysages calmes (non ceux de la montagne).
VENTES PUBLIQUES : VERSAILLES, 19 oct. 1975 : *Peinture* : FRF 2 000 – VERSAILLES, 21 déc. 1975 : *Vase de fleurs* : FRF 1 800.

SALICETTI, orthographe erronée. Voir SALIETTI

SALIÈRES Paul Narcisse
Né à Carcassonne (Aude). XIXe siècle. Français.
Peintre de genre, graveur.
Il fut élève de P. Delaroche. Il exposa au Salon entre 1848 et 1870. Il adressa en 1853 un mémoire à la Société d'encouragement pour l'Industrie nationale intitulé : *Gravure diaphane, nouveau procédé à la portée de tous les peintres et de tous les dessinateurs.*
BIBLIOGR. : Paul-Narcisse Salières : *Gravure diaphane, nouveau procédé à la portée de tous les peintres et de tous les dessinateurs*, Montpellier, imprimeries de Bochin, 1853.
MUSÉES : MONTPELLIER : *Le Marchand de complaintes.*
VENTES PUBLIQUES : PARIS, 9 avr. 1986 : *Le raccommodeur de faïence*, h/t (61x63,5) : FRF 60 000 – NEW YORK, 17 oct. 1991 : *Les jumeaux*, h/t (161x112,1) : USD 22 000.

SALIÈRES Sylvain
Né en 1865 à Escornebœuf (Gers). XIXe-XXe siècles. Français.
Sculpteur, médailleur.
Il fut élève de Falguière et de Marqueste. Il participa à Paris au Salon des Artistes Français ; il obtint une médaille de troisième classe en 1896, de bronze à l'Exposition universelle de Paris en 1900, de deuxième classe en 1901.
MUSÉES : PARIS (Mus. des Beaux-Arts) : *Romance d'avril.*

SALIETTI Alberto
Né le 15 mars 1892 à Ravenne (Emilie-Romagne). Mort en 1961 à Chiavari. XXe siècle. Italien.
Peintre de compositions animées, figures, portraits, paysages, natures mortes.
Il fut élève de l'académie des beaux-arts de Milan, de Tallone et Mentessi. Il fut un des fondateurs du *Novecento italiano.*
Il obtint le premier prix de peinture à la Biennale de Venise en 1936.
Parmi ses compositions animées, on cite : *Jeune Fille à la fenêtre* ; *Matinée de printemps en Ligurie* ; *La Pavoncelle.*
MUSÉES : BERLIN – CLEVELAND – FLORENCE (Gal. d'Art mod.) – MILAN (Gal. d'Art mod.) – MOSCOU – PARIS (Anc. Mus. du Jeu de Paume) – ROME (Gal. d'Art mod.)
VENTES PUBLIQUES : PARIS, 30 mars 1949 : *Bouquet de fleurs* : FRF 4 000 – MILAN, 4 déc. 1969 : *Nature morte* : ITL 700 000 – MILAN, 12 déc. 1974 : *Jeune femme lisant* : ITL 1 300 000 – MILAN, 7 juin 1977 : *Paysage, Val d'Arno 1937*, h/pan. (75x90) : ITL 1 100 000 – MILAN, 18 avr. 1978 : *Paysage 1927*, temp./t (76x90) : ITL 1 600 000 – MILAN, 6 avr. 1982 : *Vue de Lavagna*, temp./pan. (50x60) : ITL 1 700 000 – MILAN, 24 mars 1988 : *Maisons et potagers*, h/t (51x61) : ITL 4 000 000 – MILAN, 26 mars 1991 : *La Robe rose 1955*, h. et temp./pap. entoilé (99x72) : ITL 13 500 000 – MILAN, 23 juin 1992 : *Paysage d'Andorre 1927*, h/t (120x80) : ITL 12 500 000 ; *Carnaval à Venise*, h/rés. synth. (132x127) : ITL 17 000 000 – MILAN, 15 déc. 1992 : *Nature morte avec des cèpes 1931*, h/pan. (49x60) : ITL 12 000 000 – MILAN, 16 nov. 1993 : *Les Deux Sœurs 1922*, h/t (93x110) : ITL 26 450 000 – MILAN, 12 déc. 1995 : *Arlequin et une ballerine*, termpera/contreplaqué (147x140) : ITL 13 800 000 – MILAN, 23 oct. 1996 : *Retour de pêche 1914*, h/pan. (30x40) : ITL 12 815 000.

SALIGER Ivo, pseudonyme d'Ovid Scralgi
Né le 21 octobre 1894 à Königsberg (Silésie). Mort à Vienne. XXe siècle. Autrichien.
Peintre de compositions à personnages, dessinateur. Académique.
Il fut élève de Ludwig Michalek, Rudolf Jettmar, Ferdinand Schmutzer, à Vienne. Il acquit technique, dessin, traitement de la couleur par le modelé, conception de la composition, uniquement dans la dimension la plus académique : Poussin revisité par Bouguereau, bref une peinture qui faisait le bonheur de théoriciens de l'art tels que Max Nordau qui déjà au sujet des impressionnistes en appelait aux « recherches de l'école de Charcot sur les troubles visuels des dégénérés et des hysté-

riques » ou que, plus tard, le Professor Adolf (!) Ziegler traitant de « porcs » les dadaïstes de 1920. Ivo Saliger avait tout ce qu'il fallait pour plaire au maître qu'il se choisit. Il devint le peintre adulé du régime nazi. Il fut de ces artistes qui, lors de la trop célèbre exposition *Art Dégénéré* inaugurée par Hitler en 1937 à Munich, étaient opposés à tout ce que comptaient alors l'art fauvisme, cubisme, expressionnisme, dadaïsme, abstraction. Quand le sculpteur Arno Breker créait dans l'Antique, Saliger préférait le bucolique, Breker exaltait la force virile, Saliger célébrait la beauté féminine, avec parfois la connotation de « repos du guerrier ». Dans une de ses peintures les plus appréciées dans la conjoncture, *Le jugement de Pâris*, trois robustes blondes au teint clair offrent leurs nudités plantureuses et aryennes au pâtre grec, vêtu pour la circonstance d'une chemise brune et d'une culotte tyrolienne. De quoi ravir un aquarelliste raté qui compensait dans le colossal. ■ Jacques Busse

BIBLIOGR. : Otto Hahn, in : *Vive l'art dégénéré*, L'Express, Paris, 14 avr. 1989.

VENTES PUBLIQUES : VIENNE, 10 avr. 1984 : *Jungend 32* 1932, h/t (141x130) : **ATS 28 000.**

SALIGO Charles Louis
Né en 1804 à Grammont. XIXᵉ siècle. Belge.
Peintre de figures, portraits, intérieurs.
Il fut élève de Van Huffel et de A. J. Gros et travailla à Paris. Il exposa au Salon entre 1827 et 1842.

MUSÉES : AMSTERDAM : *Portrait par lui-même.*
VENTES PUBLIQUES : GAND, 1856 : *Un chimiste travaillant dans son laboratoire pendant la nuit : effet de lumière :* **FRF 31.**

SALIM Jawad
XXᵉ siècle. Irakien.
Peintre.
Il est, en 1951, l'un des fondateurs du groupe *L'Art moderne* de Bagdad avec Mohamed Ghani et Hassan Shakir.

SALIM Saraochim
Né en 1908 à Medan (Est de Sumatra). XXᵉ siècle. Actif en France, Suisse et Hollande. Indonésien.
Peintre.
Il fut adopté enfant par une famille hollandaise qui l'emmena en Europe. Il étudia en France, pendant deux ans dans l'atelier de Fernand Léger et fut en contact avec les artistes occidentaux de toutes tendances y compris le cubisme. Il assimila les techniques mais développa un style tout à fait personnel. Il travailla également en Suisse et en Hollande où il devint membre de la société d'art « De Onafhankelijken ». Vivant à l'européenne, il resta toutefois émotionnellement fidèle à son pays d'origine. Il eut en 1951 à Djakarta, la première exposition de ses peintures françaises, qui furent également exposées à Bandung et Yogyakarta.

BIBLIOGR. : C. Holt : *Art en Indonésie, continuité et changement*, New York, 1967.
VENTES PUBLIQUES : AMSTERDAM, 30 mai 1995 : *Paysage* 1949, h/t (50x61) : **NLG 4 000.**

SALIM QULI
XVIIᵉ siècle. Actif au début du XVIIᵉ siècle. Éc. hindoue.
Peintre.
Il a peint deux miniatures dans le livre *Anvari-i-Suhaili*, qui se trouve au Musée Britannique de Londres.

SALIMBENE Gennaruccio
XVᵉ siècle. Actif à San Severino au début du XVᵉ siècle. Italien.
Peintre.
Il a peint en 1404 *Le Sauveur avec deux apôtres* dans l'église S. Maria della Misericordia de San Severino.

SALIMBENI Arcangelo di Leonardo
Né probablement à Sienne. Mort après 1580 probablement à Sienne. XVIᵉ siècle. Italien.
Peintre d'histoire, compositions religieuses.
Ce représentant de la si intéressante École de Sienne est surtout connu pour son amitié avec Federigo Zuccoro, dont il imita la manière. Le 20 avril 1567 il épousa Battista Morelli, la veuve d'Eugenio Vanni et la fille de l'orfèvre amateur d'art Giulian Morelli, l'ami de Vasari et de Beccafumi. Ce mariage devait donner à notre artiste une importance peu ordinaire. Il forma deux artistes devenus justement célèbres, son fils Ventura et son beau-fils Francesco Vanni. Parmi ses ouvrages les plus importants on cite une *Nativité*, de Bartolomeo Neroni, qu'il termina à l'église des Carmes à Sienne, les peintures pour la congrégation de Saint-Bernard à Santa Lucia et à Santa Catarina in Fontebranda, une *Mort de saint Pierre martyr*, dans l'église de S.

Domenico, et à Sienne une *Crucifixion avec sainte Madeleine, saint Roch et saint François*, qu'il peignit en 1579 dans l'église paroissiale de Luseignano. On cite encore des peintures à S. S. Giovanni et Gerardo à Sienne.

VENTES PUBLIQUES : NEW YORK, 31 janv. 1997 : *La Vierge et l'Enfant Jésus avec saint Jean-Baptiste et sainte Catherine de Sienne*, h/pan., tondo (diam. 66) : **USD 90 500.**

SALIMBENI Luigi ou Salimen, Salimei
XVIᵉ siècle. Actif à Rome. Italien.
Sculpteur.
Il travailla à la Villa Borghèse de Rome.

SALIMBENI Simondio di Ventura, dit Bevilacqua
Né en 1597 à Sienne. Mort le 11 septembre 1643. XVIIᵉ siècle. Italien.
Peintre d'histoire.
Fils de Ventura Salimbeni, dont il fut l'élève jusqu'à la mort de celui-ci (1613). Il travailla ensuite avec Rutilo Manetti, dont, à ses débuts, il adopta la manière. Il prit rang parmi les meilleurs peintres de l'École Siennoise de son époque et fut fréquemment employé à la décoration des églises de Sienne. En 1619, il épousa Théodora Vettori qui lui apporta une bonne dot. On le cite peignant une *Mort de saint Joseph* à l'église de S. Pietro Ovile, qu'on croit encore dans la sacristie ainsi que cinq fresques dans l'église de S. Rouo, à Sienne, dont il signa l'une *Bevillacqua*. Il eut un procès, qui se termina en 1642 et qu'il perdit, au sujet de peintures exécutées dans une chapelle de Santa Catarina in Fontebranda : les peintures durent être enlevées. Il eut deux filles de son mariage dont l'une, bien dotée épousa trois ans après la mort de son père, le 14 juin 1646, Giovanni Maria Sarti, ce qui permet de croire que notre artiste avait laissé une fortune honorable. Il mourut subitement et avec lui disparut la dynastie des Salimbeni.

SALIMBENI Ventura di Arcangelo, dit Belivacqua
Né en janvier ou février 1568 à Sienne. Mort en 1613 à Sienne. XVIᵉ-XVIIᵉ siècles. Italien.
Peintre d'histoire, compositions religieuses, graveur à l'eau-forte.
Fils de Arcangelo Salimbeni et de Battista Morelli, il apprit de son père, en même temps que son demi-frère Francesco Vanni, la technique de son art. On affirme qu'après la mort d'Arcangelo, en 1580, il voyagea en Lombardie, étudiant les œuvres de Corregio. Il faut dire, probablement, « quelques années » après cet événement, car lorsqu'il se produisit, Ventura avait à peine douze ans, ce qui paraît un peu jeune pour un voyage d'études, à moins qu'il n'accompagnât Francesco Vanni. Il convient de reconnaître cependant, qu'il fut précoce. On le cite, en effet, en 1585, peignant sur la façade de l'église S. Giorgio d'après un dessin de son demi-frère, une figure de saint Georges, conservée aujourd'hui dans la sacristie de cette église. La même année, il alla à Rome et y fut employé. En 1591 il épousa dans cette ville Antonia Focari dont il eut sept enfants, dont Simondio était l'aîné. En 1592, il peignit plusieurs peintures à Santa Maria della Pace et une *Vie de la Vierge* à Santa Maria Maggiore. Il revint dans sa ville natale en 1595, et en 1599, travaillant à l'église de S. Pietro à Montaleino. Le cardinal Bevilacqua, légat du pape à Pérouse, l'appela dans cette ville pour la décoration de l'église San Pietro de Cassineuse. Ses travaux eurent un tel succès près du prélat qu'il le fit nommer chevalier de l'ordre de l'éperon d'or et l'autorisa à joindre à son nom le surnom de Bevilacqua. Vers la même époque, il exécutait des peintures à l'église Santa Maria degli Angeli, près d'Assise. En 1602 Ventura est de retour à Sienne et y terminait le plafond de la chapelle de la S. Trinita. La même année et l'année suivante on le vit à Pise exécutant le plafond de la Sala Grande, des chevaliers de S. Stefano et peignant une figure personnifiant Pise au Palais communal de cette ville. Après un séjour à Rome où il travailla au Gesu, il revint à Sienne où l'attendaient plusieurs commandes de travaux du même genre. En 1605, il était à Florence décorant de fresques le cloître de l'église de l'Annunziata, en collaboration de Bernardino Poccetti, travail qu'il acheva en 1608. Il était revenu à Sienne en 1606 pour peindre une *Crucifixion* à la chapelle des Colombini dans l'église de S. Domenico. Il finissait aussi dans l'église du Refugio une *Nativité* laissée inachevée par Alessandro Casolani et avec Francesco Vanni peignait quelques autres tableaux dans la même église. On le cite encore travaillant à Pise en 1607 dans les églises de Santa Cecilia, S. Frediano et S. Francisco, et en 1608, après un séjour à Florence, peignant un tableau d'autel pour la cathédrale de Pise. Au mois d'octobre de la même

année, il revenait peindre quatre fresques à la cathédrale de Sienne. Les travaux qu'il exécuta à Rome en 1640, notamment la *Circoncision*, à l'église de S. Simeone Lancellati lui valurent d'être nommé chevalier de l'ordre du Christ par le pape Paul VIII. Il alla la même année à Gênes décorer plusieurs églises et la Casa Adorno ; mais peu satisfait de la réception qu'on lui faisait, il revint à Sienne pour achever ses travaux à la cathédrale. Il fit encore le dessin d'un monument en l'honneur des Recteurs de l'hôpital de Santa Maria della Scala, qu'exécuta le sculpteur Ascanio di Cortona. Ventura Salimbeni fut un habile dessinateur et ses ouvrages ont un caractère très personnel. Il a gravé avec esprit et seulement des sujets religieux. ■ E. Bénézit

V S S

Musées : Budapest : *Annonciation* – Florence (Mus. des Offices) : *Apparition de saint Michel à saint Galgano, ermite* – *L'artiste* – Florence (Pitti) : *Sainte famille* – Montpellier : *Tête de Vierge* – Pise : *Allégorie sur la ville de Pise.*

Ventes Publiques : Paris, 1756 : *Sainte Cécile couchée dans un tombeau*, dess. à la sanguine : FRF 64 – Paris, 1776 : *Sainte Cécile recevant la couronne de martyre*, dess. à la pl. lavé de bistre : FRF 272 – Paris, 1881 : *Sainte Cécile recevant la couronne de martyre*, dess. à la pl. lavé de bistre : FRF 272 – Paris, 23 mai 1928 : *Le mariage de la Vierge*, dess. : FRF 850 – Paris, 31 mars 1943 : *La famille de la Vierge*, pl. et lav., reh. de gche : FRF 400 – Paris, 5 mai 1949 : *Étude pour une fresque*, pl. et lav., reh. : FRF 2 000 – Londres, 24 mars 1965 : *Le Calvaire* : GBP 500 – Londres, 3 juil. 1980 : *L'Adoration des Rois Mages*, craie noire (19,1x24,4) : GBP 800 – Paris, 21 oct. 1983 : *La Naissance de la Vierge*, pl. et lav. de sanguine reh. de blanc (33,5x23) : FRF 151 000 – Londres, 26 juin 1985 : *Le baptême du Christ*, eau-forte (57,5x43,4) : GBP 900 – Paris, 4 déc. 1986 : *Étude de portrait de femme*, sanguine (17,5x11,5) : ITL 2 400 000 – Londres, 25 oct. 1988 : *La dispute de Sainte Catherine d'Alexandrie avec les philosophes*, h/pan. (65x64) : ITL 20 000 000 – Rome, 27 nov. 1989 : *Vénus et Amour*, h/t (130x116) : ITL 11 500 000 – Monaco, 2 déc. 1989 : *Jésus ravissant le cœur de Sainte Thérèse*, h/t (125x82) : FRF 222 000 – Londres, 2 juil. 1991 : *Le pape Innocent IV bénissant Sainte Claire sur son lit de mort*, craie noire, encre brune et lav. avec reh. de blanc (25,8x24,8) : GBP 35 200 – Paris, 15 mai 1993 : *Annonciation 1594*, eau-forte en forme de lunette dans la partie supérieure (28,9x16,5) : FRF 3 200 – Londres, 5 juil. 1993 : *Étude de deux personnages assis de profil*, craie noire/pap. (19,9x18,7) : GBP 1 035 – New York, 7 oct. 1993 : *Vierge à l'Enfant avec sainte Catherine de Sienne*, h/pan. (62,9x50,8) : USD 9 200 – Paris, 21 fév. 1996 : *La Lapidation de saint Étienne*, encre (22,5x14) : FRF 45 000 – Londres, 18 avr. 1996 : *Quatre saints devant une image sacrée*, encre et lav. sur craie noire (31,7x22,4) : GBP 2 070 – Paris, 18 déc. 1996 : *Sainte Famille et sainte Catherine de Sienne*, h/t (80x60,5) : FRF 30 000.

SALIMBENI di Salimbene Jacopo, dit da San Severino
Né à San Severino. Mort après 1427. XVe siècle. Italien.
Peintre.
Frère et collaborateur de Lorenzo Salimbeni di Salimbene.

SALIMBENI di Salimbene Lorenzo, dit da San Severino
Né vers 1374 à San Severino (Marches). Mort avant 1420. XIVe-XVe siècles. Italien.
Peintre de compositions religieuses, fresquiste.
Frère de Jacopo Salimbeni di Salimbene, avec lequel il collabora. Il fut peut-être élève de Zanino di Pietro.
Il est l'auteur du *Mariage mystique de sainte Catherine*, triptyque daté de 1400, qui montre sa connaissance de l'art lombard et des apports nordiques. De 1406, datent les fresques de la crypte de la collégiale de San Ginesio, représentant la *Vierge et l'Enfant ; Martyre de saint Étienne et saint Ginesius ; Scènes de la vie de saint Blaise*. Son art narratif, proche de la miniature, emploie des couleurs raffinées, comme le montre *La Vierge et sainte Anne*, du Vatican.
Mais il travailla beaucoup avec son frère et il est difficile de distinguer l'apport de chacun dans l'œuvre commune, en particulier au Duomo Vecchio de San Severino, pour les fresques d'une chapelle, représentant les *Scènes de la vie de saint Jean l'Évangéliste* ; et à l'oratoire de San Giovanni à Urbino, pour les fresques datées de 1416, où sont représentés le *Calvaire*, la *Madone du paradis*, la *Madone avec saint Jean-Baptiste et saint Sébastien* et douze scènes de la *Vie de saint Jean-Baptiste* ; elles sont signées : « M.C.C.C.C.X.V.I. die XVII Julii. Laurentius et Santo-Severino. et Jacobus, frater, ejus, hoc. opus. fecerunt ».

Ces dernières œuvres sont peintes avec une vivacité pittoresque, une prolifération de détails dans les costumes, la végétation et les architectures, une élégance linéaire et une richesse des couleurs qui définissent ces artistes comme des représentants du style gothique international, au même titre que Gentile da Fabriano.

Bibliogr. : In : *Diction. Univers. de la Peint.*, Le Robert, Paris, 1975 – in : *Diction. de la peinture italienne*, coll. Essentiels, Larousse, Paris, 1989.

Musées : Rome (Pina. du Vatican) : *La Vierge et sainte Anne* – San Severino : *Les fiançailles de la Vierge et des saints*, triptyque – *Mariage mystique de sainte Catherine* – *Tête de Madone* – *Tête de l'Enfant Jésus* – *Quatre fragments d'un Crucifiement* – Urbino (Gal. nat.) : *Sainte Claire.*

Ventes Publiques : Londres, 27 avr. 1927 : *Agonie au jardin*, aquarelle, attr. : GBP 235 – New York, 10 jan. 1990 : *Vierge à l'Enfant*, h/t (45x31,8) : USD 9 350.

SALIMEI Luigi ou Salimeni. Voir SALIMBENI

SALIMI Homayon
Né en 1948 à Téhéran. XXe siècle. Actif depuis 1973 en France. Iranien.
Peintre. Abstrait.
Il vit et travaille à Paris depuis 1973.
Il a participé en 1992 à l'exposition *De Bonnard à Baselitz – Dix ans d'enrichissements du cabinet des estampes 1978-1988* à la Bibliothèque nationale de Paris et montré ses œuvres en 1988 à la Cité internationale des arts à Paris.
Peintre abstrait, il a retenu les motifs des poteries, tissages et architecture traditionnels persans, dans des compositions abstraites.
Musées : Paris (BN, Cab. des Estampes) : *La Brique* 1982.

SALINAS Marcel Charles Laurent
Né le 9 avril 1913 à Alexandrie. XXe siècle. Actif en France. Égyptien.
Peintre.
Fixé à Paris où il s'est fait connaître, il fut élève d'André Lhote. Il figura régulièrement au Salon des Surindépendants à Paris, excluant par le règlement la possibilité d'exposer dans d'autres salons. Il a montré également en 1950 un ensemble de ses œuvres dans une galerie parisienne.
Musées : Paris (BN) : *Bateaux de plaisance* vers 1979.

SALINAS Tommaso. Voir SALINI

SALINAS Y TERUEL Agustin ou Augustin
Né en 1861 ou 1862. Mort en 1915. XIXe-XXe siècles. Espagnol.
Peintre de sujets religieux, scènes de genre, portraits, paysages animés, paysages, marines. Tendance impressionniste.
Il est le frère de Juan Pablo Salinas. Il fit ses études à Madrid, puis en 1883, à Rome. Il prit part régulièrement aux Expositions nationales des Beaux-Arts de Madrid, à partir de 1881 ; à l'Exposition internationale des Beaux-Arts de Munich, en 1892.
Il peignit principalement des sujets bibliques et des paysages animés, traités par petites touches à la manière des impressionnistes. On cite de lui : *La Plage de Terracina ; Le Ravin de la mort ; Les Faucheurs ; Élie dans le désert réconforté par un ange ; Le Remord de Caïn.*
Bibliogr. : M. Garcia Guatas : *La Diputacion de Zaragoza y la creacion del pensionado de Pintura en el Extranjero*, Seminario de Arte Aragonés, XXXIII – in : *Cien Anos de pintura en Espana y Portugal, 1830-1930*, Antiqvaria, t. X, Madrid, 1993.
Musées : Bautzen (Mus. mun.) : *Fête à Grenade* – Breslau, nom all. de Wroclaw (Mus. prov.) : *Au boudoir.*
Ventes Publiques : Londres, 26 juil. 1961 : *La célébration* : GBP 560 – Londres, 1er mars 1972 : *Chanson romaine* : GBP 350 – Londres, 13 juin 1973 : *Chanson romaine* : GBP 400 – New York, 14 mai 1976 : *Danseuse espagnole*, h/pan. (24x40) : USD 8 750 – Londres, 23 fév. 1977 : *La danseuse aux castagnettes*, h/pan. (24x40) : GBP 2 600 – Londres, 5 juil. 1978 : *La Fiesta à Séville*, h/t (23,5x40) : GBP 3 400 – Londres, 20 juin 1979 : *La demande en mariage 1888*, h/pan. (18,5x32) : GBP 480 – Londres, 18 jan. 1980 : *Les danseuses gitanes*, h/pan. (22,8x40) : GBP 1 200 – New York, 27 oct. 1982 : *Le cadeau 1883*, h/t (40x24,2) : USD 2 400 – Milan, 23 mars 1983 : *Le Séchage des filets*, h/pan. (13,5x23,5) : ITL 7 700 000 – Londres, 27 nov. 1985 : *Les vendanges*, h/pan. (23,5x40) : GBP 6 000 – Londres, 17 fév. 1989 : *Beauté classique*, h/pan. (34,3x18,3) : GBP 3 850 – New York, 24 oct. 1990 : *La plage du Lido au mois d'Août 1895*, h/pan.

(17,1x26,7) : **USD 7 150** – Londres, 19 juin 1991 : *Fête espagnole sur une terrasse*, h/pan. (24x40) : **GBP 7 700** – Rome, 24 mars 1992 : *Portrait d'une jeune femme avec un chapeau* 1885, h/t (100x60) : **ITL 4 370 000** – Rome, 9 juin 1992 : *La baie d'Anzio*, h/t (25x50) : **ITL 3 500 000** – Londres, 27 oct. 1993 : *Régate au large d'Anzio en Italie* 1913, h/t (25x50) : **GBP 1 840** – Rome, 6 déc. 1994 : *Portrait d'un gamin*, h/t (55x38) : **ITL 3 300 000** – Rome, 23 mai 1996 : *Paysage romain*, h/t (25x33) : **ITL 1 495 000**.

SALINAS Y TERUEL Juan Pablo ou Pablo
Né en 1871 à Madrid. Mort en 1946 à Rome. xxᵉ siècle. Espagnol.
Peintre de sujets allégoriques, scènes de genre, nus, portraits, intérieurs.
Il est le frère d'Augustin Salinas y Teruel. Il étudia à l'École Spéciale de Peinture, Sculpture et Gravure de Madrid, ainsi qu'à l'Académie Ghigi. Il séjourna à Rome en 1886, où résidait son frère depuis 1883, puis à Paris. Il obtint une troisième médaille en 1885.
Il peignit quelques tableaux orientalistes. Se passionnant pour la peinture galante, il réalisa des scènes de genre dans le cadre d'intérieurs luxueux de caractère espagnol et italien. Grâce à une technique très précise, il sut traduire les menus détails des vêtements, des dentelles et surtout le traitement de la carnation des femmes. On cite de lui : *Marc Antoine et Cléopâtre ; Qui es-tu ? ; Retour des vendangeurs ; Le goûter du cardinal ; Une noce en Aragon ; Visite au cardinal.*
Bibliogr. : In : *Cien Anos de pintura en Espana y Portugal, 1830-1930*, Antiquaria, t. X, Madrid, 1993.
Musées : Madrid (Gal. mod.) : *Paysanne de la campagne romaine.*
Ventes Publiques : Londres, 16 fév. 1923 : *Le cardinal :* **GBP 50** – Lucerne, 17 juin 1950 : *Le contrat de mariage :* **CHF 7 000** – Munich, 24-25-26 juin 1964 : *Le mariage espagnol :* **DEM 14 500** – Londres, 10 juin 1966 : *Chez le coiffeur :* **GNS 750** – Milan, 4 juin 1968 : *Le repas de noce :* **ITL 2 400 000** – Londres, 1ᵉʳ mars 1972 : *L'arrivée du duc :* **GBP 1 900** – Vienne, 22 mai 1973 : *Scène de marché à Venise :* **ATS 140 000** – Milan, 12 déc. 1974 : *Brindisi :* **ITL 4 000 000** – Londres, 24 nov. 1976 : *Le récital*, h/t (24,5x39,5) : **GBP 3 400** – New York, 7 oct. 1977 : *Audience chez son Eminence*, h/t (49x71) : **USD 26 000** – Zurich, 25 mai 1979 : *Scène de marché à Venise*, h/pan. (40x23,5) : **CHF 21 000** – Milan, 6 nov. 1980 : *La visite chez le cardinal*, h/pan. (35x25) : **ITL 6 500 000** – Milan, 16 déc. 1982 : *La partie de cartes*, h/pan. (30x39,5) : **ITL 11 000 000** – New York, 27 oct. 1983 : *Le Galant Entretien*, h/t (29,4x30) : **USD 15 000** – New York, 31 oct. 1985 : *La réception de mariage*, h/t (61x81,5) : **USD 35 000** – Montevideo, 14 août 1986 : *La danseuse de flamenco*, h/t (39x54) : **UYU 5 008 500** – Montevideo, 2 déc. 1987 : *Danseuse de flamenco*, h/t (40x55) : **UYU 8 457 000** – Londres, 22 juin 1988 : *Un récital*, h/t (39,5x66,5) : **GBP 36 300** – Londres, 23 nov. 1988 : *Portrait d'un cardinal*, h/pan. (24x18) : **GBP 2 090** – Londres, 23 nov. 1988 : *Suzanne*, h/pan. (24x33) : **GBP 14 300** – Londres, 17 fév. 1989 : *Portrait de la fille de l'artiste Pippi*, h/t (46,3x43,2) : **GBP 3 300** – New York, 23 fév. 1989 : *La lettre*, h/t (24,5x22) : **USD 11 000** – Milan, 14 mars 1989 : *Cardinal*, h/pan. (19x16,5) : **ITL 10 000 000** – Londres, 22 nov. 1989 : *Nu debout*, h/pan. (40x23) : **GBP 6 600** – Rome, 14 déc. 1989 : *La partie de cartes*, h/t (25x37) : **ITL 40 250 000** – Londres, 14 fév. 1990 : *L'audience du cardinal*, h/t (44,5x59) : **GBP 2 860** – New York, 23 mai 1990 : *Le thé chez le Cardinal*, h/t/pan. (39,3x66) : **USD 44 000** – Rome, 19 avr. 1991 : *À la santé du Cardinal*, h/pan. (35x51) : **ITL 34 500 000** – New York, 22 mai 1991 : *Une visite chez le cardinal*, h/pan. (50,8x80) : **USD 63 800** – Milan, 12 déc. 1991 : *Partie de cartes*, h/pan. (23x38) : **ITL 31 000 000** – Londres, 29 mai 1992 : *Un petit conseil*, h/pan. (14x24) : **GBP 18 700** – Rome, 9 juin 1992 : *Les gitans*, h/t (40x66) : **ITL 5 000 000** – Paris, 22 juin 1992 : *Chez le cardinal*, h/t (29x46) : **FRF 86 000** – New York, 27 mai 1993 : *Le vernissage*, h/t (71,7x128,3) : **USD 79 500** – New York, 12 oct. 1994 : *Une audience chez le cardinal*, h/pan. (31,8x20,3) : **USD 18 400** – Londres, 20 nov. 1996 : *Flirt*, h/pan. (34,5x46) : **GBP 18 400** – New York, 16 fév. 1997 : *Le Toast*, h/pan. (23,8x40) : **USD 18 400** – New York, 23 oct. 1997 : *La Noce*, h/t (73,7x128,9) : **USD 134 500**.

SALINCORNO, pseudonyme de Mirabello di Antonio Cavalori, dit aussi da Salincorno
Né en 1535 à Florence (Toscane). Mort après 1572 à Florence. xviᵉ siècle. Actif vers 1565-1578. Italien.
Peintre de sujets religieux, figures, dessinateur.
Il fut élève de Ridolfo Ghirlandajo d'après Bottari et Lanzi, et

seulement dans sa prime jeunesse. Il fut l'un des artistes employés aux peintures pour les obsèques de Michel-Ange.
Musées : Florence (Palais Pitti) : *La tête de saint Jean portée au festin d'Hérode.*
Ventes Publiques : Paris, 1859 : *Saint Joseph*, dess. : **FRF 14** – Monte-Carlo, 20 juin 1987 : *Étude de jeune homme tenant un bâton*, sanguine (18,5x9,7) : **FRF 130 000** – Londres, 8 juil. 1994 : *Isaac bénissant Jacob*, h/pan. (58x43,5) : **GBP 397 500**.

SALING Paul E.
Né le 19 juillet 1876. xxᵉ siècle. Actif aux États-Unis. Allemand.
Peintre.
Il étudia en Allemagne. Il fut membre du Salmagundi Club et de la Fédération américaine des arts.

SALINGRE Eugène Édouard
Né le 19 novembre 1829 à Soissons (Aisne). Mort le 27 septembre 1892 à Soissons (Aisne). xixᵉ siècle. Français.
Peintre de natures mortes et de vues.
Il débuta au Salon de 1859. Le Musée de Soissons conserve plusieurs œuvres de lui (oiseaux, gibier, vues de monuments de Soissons et paysages des environs).

SALINI Alessandro
Né le 30 juin 1675 à Sulmona. Mort en 1764. xviiiᵉ siècle. Italien.
Peintre d'histoire.
Plusieurs œuvres de cet artiste se trouvent dans les églises de Sulmona.

SALINI Tommaso, dit Mao ou Salinas, Solini
Né vers 1575 à Rome. Mort le 13 septembre 1625 à Rome. xviiᵉ siècle. Italien.
Peintre de compositions religieuses, natures mortes, fleurs et fruits.
Fils d'un sculpteur florentin, il fut élève de Baccio Pintelli et subit l'influence du Caravage. Il a également peint des tableaux d'autel.
Musées : Rome (église Saint-Augustin) : tableau d'autel – Rome (église Saint-Laurent in Lucina) : tableau d'autel.
Ventes Publiques : Milan, 15 mai 1962 : *Nature morte :* **ITL 1 900 000** – Milan, 6 avr. 1965 : *Nature morte aux fruits ; Nature morte aux fleurs*, deux pendants : **ITL 6 000 000** – New York, 7 juin 1978 : *Nature morte aux fleurs et aux fruits*, h/t (71x131) : **USD 36 000** – Milan, 24 nov. 1983 : *Nature morte*, h/t (44x79) : **ITL 36 000 000** – Londres, 31 oct. 1990 : *Nature morte de fruits, légumes et gibier*, h/t, de forme ovale (76x69) : **GBP 10 450** – Londres, 24 mai 1991 : *Jeune garçon chevauchant un bélier avec son chien courant près de lui dans un paysage boisé*, h/t (171x123) : **GBP 35 200** – Paris, 15 oct. 1991 : *Jeune femme attachant un bouc*, h/t (165x115) : **FRF 360 000** – New York, 10 oct. 1991 : *L'éducation de Jupiter*, h/t (160,7x111,8) : **USD 55 000** – Paris, 15 oct. 1991 : *Jeune femme attachant un bouc*, h/t (165x115) : **FRF 360 000** – Paris, 20 déc. 1994 : *Nature morte au panier de pommes et poires, céleri et raisins*, h/t (48x67,5) : **FRF 650 000**.

SALINIER ou Salenier
xviiiᵉ siècle. Actif à Rodez dans la seconde moitié du xviiiᵉ siècle. Français.
Peintre.
Il a peint vingt-six portraits de saints dans l'église des Franciscains de Rodez.

SALIOLA Antonio
Né en 1939 à Bologne (Emilie-Romagne). xxᵉ siècle. Italien.
Peintre d'intérieurs, paysages.
Peintre autodidacte, il a fait des études de jurisprudence. Il montre ses œuvres dans des expositions personnelles depuis 1970 : 1972, 1975, 1976, 1982 Turin ; 1972, 1978 Florence ; 1972, 1976 Padoue ; 1972, 1976 Vérone ; 1973, 1977 Bologne ; 1974, 1980, 1982 Milan ; 1976 Rome ; 1978 Florence ; 1978, 1980, 1982 Paris ; 1978 Amsterdam ; 1981 Francfurt et Hambourg.
Il peint à petites touches serrées la verdure des jardins, la vibration de la lumière (*18 Heures : la promenade dans le potager* 1982, *Le Goûter de cinq heures* 1991), mais aussi des visions infantiles (*Les Maîtres de la nuit* 1991). Dans des compositions minutieuses, il entraîne le spectateur dans un univers poétique, un monde silencieux riche en accords, deserté par les humains mais dont on trouve les traces, un fruit entamé, un banc, une table.
Bibliogr. : Jean-Luc Chalumeau : Préface de l'exposition *Anto-*

nio Saliola, Galerie Liliane François, Paris, 1982-1983 – Catalogue de l'exposition : *Antonio Saliola*, Galerie Liliane François, Paris, 1991.
VENTES PUBLIQUES : MILAN, 5 mai 1994 : *La porte du paradis* 1989, h/t (150x120) : **ITL 5 175 000** – MILAN, 21 juin 1994 : *Leçon d'amour parmi les roses*, h/t (150x200) : **ITL 9 775 000**.

SALIS Carl von. Voir SALES

SALIS Carlo
Né en 1680 à Vérone. Mort en 1763 à Vérone. XVIII^e siècle. Italien.
Peintre d'histoire.
Élève d'Ant. Bâlestra, puis de Giov. dal Sole, dont il adopta le style. On cite de lui un tableau d'autel, à Bergame, *Saint Vincent guérissant un malade*.

SALIS Pierre de
XIX^e siècle. Suisse.
Peintre de paysages animés, paysages.
MUSÉES : NEUCHÂTEL : *Fin d'hiver – Fin d'automne*.
VENTES PUBLIQUES : PARIS, 25 mars 1983 : *Sentier de montagne en hiver* 1878, h/t (83x67) : **FRF 11 000** – LONDRES, 22 fév. 1995 : *Ramasseur de bois avec son chien dans une forêt enneigée* 1878, h/t (70x60) : **GBP 2 300**.

SALIS Rodolphe
Né en 1852. Mort en 1897. XIX^e siècle. Français.
Dessinateur, caricaturiste.
Il fut le fondateur du cabaret le « Chat noir » de Montmartre. Le « gentilhomme cabaretier » nous apparaît évidemment comme un « marchand de soupe » exploitant, sans rudesse d'ailleurs, le talent de ses pensionnaires. Il en révéla cependant plusieurs qui, sans lui, n'auraient sans doute jamais connu la notoriété. En ce qui concerne les peintres et dessinateurs nous ne pouvons oublier ni Caran d'Ache, ni Willette, ni Steinlen – combien d'autres ! – qui n'eurent pas besoin de Salis ni de son « Chat Noir » pour s'affirmer, mais qui lui doivent cependant une sorte de consécration.

SALIS Y CAMINO José
Né le 1^{er} décembre 1863 à Santona (Cantabrie). Mort le 30 décembre 1926 à Irun (près de Guipuzcoa, Pays Basque). XIX^e-XX^e siècles. Espagnol.
Peintre de scènes de genre, paysages, paysages animés, marines. Tendance impressionniste.
Il étudia à Madrid ; à Bruxelles, dans l'atelier de Van Ammée ; puis à l'Académie Julian de Paris, de 1886 à 1888. Il s'établit définitivement dans le Pays Basque vers 1895.
Il participa à diverses expositions collectives : de 1884 à 1926 Expositions Nationales des Beaux-Arts de Madrid ; 1885 Saragosse ; 1886 Saint-Sébastien ; 1887 Cercle des Beaux-Arts de Rome ; 1897 Bruxelles ; plusieurs fois au Salon des Artistes Français de Paris, notamment en 1900, pour l'Exposition Universelle de Paris ; 1901 Bilbao ; 1913 Toulouse. Il obtint une troisième médaille en 1885 ; une mention honorable en 1895 ; une autre en 1900.
On cite de lui : *Lolita lisant ; Jardin de Beraun avec de la neige ; En haute mer ; Forêt en hiver ; Printemps avancé ; Canal de la Manche.*
BIBLIOGR. : In : *Cien Anos de pintura en Espana y Portugal, 1830-1930*, Antiqvaria, t. X, Madrid, 1993.

SALIS-SOGLIO Albert
Né le 6 décembre 1886 à Turin (Piémont). XX^e siècle. Italien.
Peintre.
Il fit ses études aux académies des Beaux-Arts de Karlsruhe et de Munich, chez Angelo Janck.

SALIS-SOGLIO Pierre de, comte
Né le 22 novembre 1827 à Neuchâtel. XIX^e siècle. Suisse.
Paysagiste et aquafortiste.
Malgré l'écart apparent de cinquante ans entre les naissances, à rapprocher de Pietro von Salis-Soglio. Les musées de Neuchâtel et de Coire conservent des œuvres de cet artiste.

SALIS-SOGLIO Pietro von
Né en 1877 à Coire. XX^e siècle. Suisse.
Sculpteur, graveur.

SALISBURY Alda West
Née en 1879. Morte en 1933. XX^e siècle. Américaine.
Peintre de paysages.
VENTES PUBLIQUES : LOS ANGELES-SAN FRANCISCO, 12 juil. 1990 : *Paysage avec des eucalyptus*, h/t (76x63,5) : **USD 1 430**.

SALISBURY Frank Owen
Né en 1874. Mort en 1962. XIX^e-XX^e siècles. Britannique.
Peintre.
Il fut élève de la Royal Academy à Londres.
VENTES PUBLIQUES : LONDRES, 17 avr. 1959 : *Portrait de sir Winston Churchill* : **GBP 157** – LONDRES, 1^{er} avr. 1980 : *Eternal Victory* 1915-1917, h/t (74,5x62) : **GBP 400** – LONDRES, 11 mars 1981 : *Au bord de l'étang* 1914, h/t (161x123) : **GBP 1 750** – LONDRES, 25 sep. 1985 : *The benediction at the Coronation of H. M. King George VI and H. M. Queen Elizabeth*, aquar. fus. et craies de coul. (57,1x107,9) : **GBP 1 500** – LONDRES, 13 nov. 1986 : *Portrait of a mother with her daughter*, h/t, de forme ronde (diam. 120) : **GBP 3 800** – LONDRES, 5 mars 1987 : *The Field Mice Nutbrown maidens, the Twins* 1910, h/t (162,5x125) : **GBP 5 500** – LONDRES, 29 juil. 1988 : *Monsall Dale dans le Derbyshire* 1933, h/cart. (37,5x50) : **GBP 352** – LONDRES, 21 sep. 1989 : *Iris* 1942, h/t (89x68,6) : **GBP 770** – LONDRES, 30 mars 1994 : *Souris des champs* 1909, h/t (162x124) : **GBP 13 800**.

SALISBURY J.
XVIII^e siècle. Travaillant de 1783 à 1784. Britannique.
Portraitiste.

SALIZE Karl
Né vers 1785. Mort le 24 novembre 1856 à Vienne. XIX^e siècle. Autrichien.
Portraitiste.

SALKELD Cecil Ffrench
Né en 1908. Mort en 1968. XX^e siècle. Irlandais.
Peintre de paysages.
VENTES PUBLIQUES : DUBLIN, 24 oct. 1988 : *Maison près d'un lac dans un bois*, h/cart. (40,7x50,7) : **IEP 880** – DUBLIN, 12 déc. 1990 : *Vieil homme marchand sur une route* 1935, h/t (61x45,7) : **IEP 380**.

SALKIN Emile
Né en 1900 à Saint-Gilles (Brabant). Mort en 1977 à Cotignac (Var). XX^e siècle. Belge.
Peintre, graveur.
Il étudia à Paris, puis fut professeur et directeur de l'académie des Beaux-Arts d'Anderlecht et à La Cambre.
Il pratiqua l'eau-forte, la pointe sèche et le burin. Ses œuvres évoluèrent du fauvisme à une peinture proche de l'abstraction.
BIBLIOGR. : In : *Dict. biogr. ill. des artistes en Belgique depuis 1830*, Arto, Bruxelles, 1987.

SALKIN Fernand ou Ferdinand
Né le 27 juin 1862 à Montélimar (Drôme). Mort en 1914. XIX^e-XX^e siècles. Français.
Peintre de paysages, paysages d'eau, marines. Impressionniste.
Il fut nommé peintre officiel de la marine. Il exposa à Paris, au Salon des Artistes Français, à Aix-en-Provence, Lyon et Bruxelles. En 1911-1912, une exposition rétrospective intitulée *Au pays de Mistral* lui fut consacrée à la galerie Georges Petit à Paris. Il fut promu officier de la Légion d'honneur.
Il a peint des vues des pays du Maghreb, mais il s'est surtout spécialisé dans les paysages de la Provence.
BIBLIOGR. : Gérald Schurr, in : *Les Petits Maîtres de la peinture 1820-1920, valeur de demain*, Les Éditions de l'Amateur, t. VII, Paris, 1989.
VENTES PUBLIQUES : PARIS, 23 déc. 1949 : *Le calvaire* : **FRF 150** – PARIS, 2 juil. 1951 : *La ferme des cyprès à Sanary* : **FRF 1 400** – PARIS, 21 nov. 1995 : *Sanary* 1901, h/t (46x61) : **FRF 4 000**.

SALL. Voir SAAL

SALLAERT Antoine ou Anthonis ou Sallaerts
Né vers 1590 à Bruxelles. Mort vers 1657 ou 1658. XVII^e siècle. Éc. flamande.
Peintre de compositions religieuses, portraits, graveur.
Il fut élève de Michel de Bordeaux et peut-être de Rubens. Il entra dans la gilde de Bruxelles en 1606, devint maître en 1613 et doyen en 1633 et 1648. Il fit de nombreux dessins pour des gravures sur bois et des eaux-fortes. Comme peintre, il est, et de loin, l'un des plus amusants et des plus instructifs de la vie quotidienne des Flandres, surtout de Bruxelles, au début du XVII^e siècle. Malheureusement, il peignit peu, dessins et gravures lui rapportant plus.
Ses tableaux contiennent ordinairement une multitude de personnages reproduits avec fidélité et un humour exquis. *Les Processions de N.-D. des Sablons*, constituent des modèles ; rien de

commun avec la plupart de ces mornes tableaux de confréries qui florissaient à cette époque. On aimerait, en évoquant le bon et joyeux Sallaert, chercher tout ce que lui doivent inconsciemment quelques-uns de nos peintres naïfs, mais son art est totalement dépourvu de naïveté. C'est un incontestable grand artiste, trop méconnu. Il exécutait ses toiles vivantes, au hasard de commandes qu'il ne sollicitait guère. Il lui aura manqué quelque mécène, un protecteur qu'il ne paraît pas avoir cherché, trop amateur peut-être de kermesses et ducasses, de gueuze-lambic et de liberté. ■ E. D.

ANT SALLAERT. A S:A⁹

Musées : Anvers : *La Furie Française* – Bruxelles : *L'Infante Isabelle au tir du Gd Serment en 1615* – *La Procession des pucelles du Sablons* – *Allégorie* – Madrid : *Le jugement de Pâris* – Turin : *Procession des Vierges du Sablons.*

Ventes Publiques : Bruxelles, 1865 : *Portrait d'une jeune femme vêtue de noir :* **FRF 210** – Paris, 1884 : *La Fête du Seigneur :* **FRF 400** – Londres, 1898 : *Fête dans le parc de Tervueren, à Bruxelles :* **FRF 3 525** – Monaco, 2 déc. 1989 : *Le Christ en gloire avec quatre saints,* h/pap./pan. (29,5x20,5) : **FRF 21 090.**

SALLAERT Jean Baptiste ou Sallaerts
Né en 1612 à Bruxelles. xviiᵉ siècle. Éc. flamande.
Peintre.
Fils et probablement élève d'Antoine Sallaert. On manque de détails sur ses œuvres. Il a peint une *Décollation de saint Jean-Baptiste* pour le maître-autel de l'église de Releghem, en 1633.

SALLAÏ Andrea. Voir SALAI

SALLAN Serge
Né en 1951. xxᵉ siècle. Français.
Sculpteur.
Il participe à des expositions collectives : 1982-1983 Centre national d'Art contemporain de Paris. Il montre ses œuvres dans des expositions personnelles régulièrement à Toulouse. Il a reçu la médaille d'or au concours de l'académie internationale de Lutèce.
Il semble s'être spécialisé dans la sculpture sur marbre. Il a réalisé une sculpture monumentale pour la ville de Théoule-sur-Mer en 1988, une autre pour le Conseil régional des Bouches-du-Rhône en 1990.
Ventes Publiques : Paris, 28 oct. 1990 : *L'oiseau,* sculpt. de marbre de l'Hérault (H. 23, L. 57, l. 23) : **FRF 9 000** – Paris, 17 déc. 1990 : *Vent de sable* 1987, marbre rose taille directe (H. 65) : **FRF 8 000** – Paris, 4 fév. 1991 : *Apostasie,* marbre (91x33x27) : **FRF 8 000** – Paris, 3 juin 1991 : *Profil,* marbre griotte (55x32x28) : **FRF 9 500** – Paris, 18 mai 1992 : *Sensation* 1992, marbre d'Arguenos (37x25x24) : **FRF 6 000** – Paris, 5 oct. 1992 : *Ino,* marbre des Pyrénées (56x22x21) : **FRF 8 500.**

SALLANDRA
xviiiᵉ siècle. Actif à Castelli. Italien.
Peintre sur majolique.

SALLANTIN Marie
Née en 1946 à Paris. xxᵉ siècle. Française.
Peintre. Tendance abstraite.
Elle fut élève de Jean Bertholle à l'école des beaux-arts de Paris. Elle a reçu en 1984 une bourse du FIACRE.
Elle participe à des expositions collectives : 1979 Maison des beaux-arts de Paris ; 1984, 1986 Salon de Montrouge ; 1984 Festival international de Cagnes-sur-Mer ; 1987 Salons de la Jeune Peinture et des Réalités Nouvelles à Paris. Elle montre ses œuvres dans des expositions personnelles : 1981 Reims ; depuis 1983 régulièrement à Paris, notamment à la galerie Nicole Ferry à partir de 1988.
Elle débute avec des œuvres gestuelles abstraites, dans lesquelles apparaissent, à la fin des années quatre-vingt-dix, des figures, des masques, des mots, empruntés à Matisse, Picasso, Gauguin. Elle travaille à partir de contraintes : un nombre défini de couleurs par exemple. On cite la série des *Métamorphoses,* dominée par les noirs, les blancs et les ocres.
Bibliogr. : Jean-Luc Chalumeau : *Marie Sallantin, les métamorphoses,* Opus International, nº 106, Paris, janv.-fév. 1988 – Catalogue de l'exposition : *Marie Sallantin,* galerie Nicole Ferry, Paris, 1988 – Laurence Debecque-Michel : *Marie Sallantin – Des Masques pour démasquer la forme,* Opus International, nº 118, Paris, mars-avr. 1990.
Musées : Paris (FNAC).

SALLBERG Harald
Né en 1895. Mort en 1963. xxᵉ siècle. Suédois.
Peintre de paysages.
Ventes Publiques : Stockholm, 6 juin 1988 : *Vue de Stockholm avec le Riddarholmskyrkan* 1935, h. (37x45) : **SEK 4 700.**

SALLE Abraham
xviiᵉ siècle. Actif dans la première moitié du xviiᵉ siècle. Français.
Sculpteur.
Il a sculpté les statues de *Henri IV* et de *Marie de Médicis* pour la chapelle de l'hôpital Saint-Louis de Paris.

SALLE Adelin
Né le 21 avril 1884 à Liège. xxᵉ siècle. Belge.
Sculpteur de statues.
Il exécuta des sculptures pour des églises et des bâtiments publics de Liège.
Musées : Liège.

SALLE Anatole
xixᵉ siècle. Français.
Peintre de genre.
Élève de Manet. On signale notamment de lui, au Salon de 1886, *Le Père Jean.*

SALLÉ André Augustin
Né le 9 septembre 1891 à Longueau (Somme). xxᵉ siècle. Français.
Sculpteur.
Il fut élève de Jules F. Coutan et Auguste H. Carli. Il participa à partir de 1923 au Salon des Artistes Français, dont il fut membre sociétaire. Il reçut une médaille de bronze en 1923, le prix de Rome en 1924, une médaille d'argent en 1931.

SALLE David
Né le 28 septembre 1952 à Norman (Oklahoma). xxᵉ siècle. Américain.
Peintre de figures, nus, décors de théâtre, aquarelliste, peintre de collages, technique mixte, dessinateur. Postmoderne.
Il fut élève du California Institute of the Arts à Valencia, où il eut pour professeur John Baldessari. Il a travaillé pour le magazine américain *Stag* (Le Cerf).
Il participe à de nombreuses expositions collectives parmi lesquelles : 1985 Nouvelle Biennale de Paris. Il montre ses œuvres dans des expositions personnelles : de 1976 à 1980 Fondation Corps de Garde à Groningen ; 1977, 1980 Fondation Appel à Amsterdam ; depuis 1979 régulièrement à la galerie Larry Gagosian à New York ; depuis 1981 régulièrement à la galerie Mary Boone à New York ; 1983 Museum Boymans Van Beuningen à Rotterdam ; depuis 1985 régulièrement à la galerie Michael Werner à Cologne ; de 1985 à 1993 galerie Daniel Templon à Paris ; 1985 Museum of Contemporary Art de Chicago ; 1986 Museum am Ostwall à Dortmund, Institute of Contemporary Art de l'université de Pennsylvanie ; 1988 Caja de pensions de Madrid ; 1996 galerie Thaddeus Ropac à Paris ; 1997 rétrospective au Stedelijk Museum d'Amsterdam.
David Salle apparaît sur la scène new-yorkaise dans les années quatre-vingt, avec un mode d'expression traditionnel (la peinture sur toile) eu égard aux expressions actuelles, et des œuvres qui empruntent à ses prédécesseurs leur iconographie, de la peinture flamande à l'abstraction. Il connaît un succès immédiat avec son travail facilement identifiable par sa composition fractionnée qui échappe à la perspective, et la teinte dominante sombre, aux couleurs artificielles, qui évoque ses références à la photographie, médium dont il s'inspire dès ses débuts et qu'il pratique lui-même. Après des œuvres jouant essentiellement sur la superposition et les effets de transparence qui entretenait une part de mystère du fait de la mise en relation de divers niveaux de profondeur, il adopte une structure plus nette, plus sèche, qui se répète au cours des toiles. Sur de très grands formats, fréquemment en diptyque ou triptyque, il fait alterner zones figuratives et abstraites (à tendance géométrique ou gestuelle), champs monochromes et polychromes. Il passe côte à côte des images de différentes échelles ou en juxtapose une au sein d'une autre. Chaque image est « contenue » dans le cadre classique de la peinture, un format carré, rectangulaire ou ovale, à fond neutre généralement. Elle devient alors l'une des composantes d'une structure abstraite rigoureuse – agencement de formes géométriques – qui évoque le travail d'un Hans Hoffman par

exemple. De même cette composition confère une autonomie très forte à chaque « élément » tout en révélant l'ambiguïté des images mises en rapport.

Il convient de distinguer deux types de références iconographiques qui se trouvent sans cesse confrontés : l'art lui-même et, à l'opposé, la société des médias symbolisée par des images stéréotypées puisées dans les magazines, le cinéma, la bande dessinée ou la publicité. Parmi les références artistiques, citons les reproductions de tableaux – compositions figuratives (natures mortes, paysages...) ou abstraites – des peintres Hobbema, Watteau, Guéricault, Manet, Picabia, Picasso, de Kooning, Rauschenberg, Rosenquist (avec la série Pré-fab 1993), Johns, Polke, Warhol (avec Ghost Paintings 1992) ou de sculptures, œuvres primitives ou d'artistes comme Giacometti. Parmi les emprunts aux médias, notamment à la presse érotique, mentionnons l'image récurrente de la femme stylisée – en particulier de ses jambes et ses seins –, comme objet de désir « prêt à être consommé » qu'il interprète de manière personnelle aux côtés de références à la vie quotidienne : mobilier (chaise) (Marking through Weber 1987) et décoration (vase), animal familier (chien), produits alimentaires (pain dans Yellow bread 1987, poisson), vignettes de bandes dessinées. Salle associe librement ces images, intégrant parfois des mots et fragments de textes, et mêle styles et manières. Parallèlement il opte pour une palette réduite, souvent dominée par les ocres et les gris, use peu de couleurs franches, préférant la technique du ton sur ton (sépia, gris) de la photographie noir et blanc notamment pour représenter les figures. Il photographie lui-même les corps, utilisant des mannequins (comme Karol Armitage) à qui il indique la pose voulue, souvent fort peu naturelle et loin des images pornographiques convenues, inspirée des images qu'il désire mettre par la suite en rapport. Il reprend ces clichés en peinture, en grisaille, soulignant les traces du pinceau et manifeste ainsi sa prise de distance à l'égard de l'hyperréalisme qui œuvre d'après une vision exacte de la réalité. La violence sexuelle qui se dégage de ces nus féminins aux puissants modelés se trouve contrebalancer par cette teinte passée grisâtre qui domine, et inscrit temporairement dans une certaine « neutralité » l'ensemble.

David Salle, sur un mode baroque, « compose » à la manière d'un musicien, joue des effets de rythme, alternant statisme et mouvement, le calme d'une nature morte à la violence d'un corps nu. Il joue de l'éclectisme, invite le regard à se disperser au sein de la vaste toile, à franchir les frontières de cet univers soigneusement cloisonné, où chaque composante conserve son identité. L'ensemble ne se laisse pas appréhender, il se révèle insaisissable, car né d'associations libres, sans liaisons possibles. Cette peinture, vaste « compilation » qui brouille les pistes, mêle subtilement culture picturale et trivialité ; disparate en apparence, elle isole, classe, combine. Soulignant l'individualité au détriment d'une vision globale, David Salle plonge le spectateur au cœur d'une étrangeté familière. ■ Laurence Lehoux

P.S. 87

BIBLIOGR. : Catherine Millet : David Salle, la peinture que le regard disperse, Art Press, n° 89, Paris, fév. 1985 – Catalogue de l'exposition : David Salle, Institute of Contemporary Art, Université de Pennsylvanie, 1986 – Catherine Millet : Interview : David Salle entre composition et désignation, Art Press, n° 129, Paris, oct. 1988 – Marc Vaudey : De l'ironie, une rhétorique neutre, inquiétante et familière : David Salle, Artstudio, n° 11, Paris, hiver 1988 – Daniel Wheeler : L'Art du XXe s., Flammarion, Paris, 1991 – Jean-Yves Jouannais : David Salle, Art Press, n° 171, Paris, juil.-août 1992 – Lisa Liebmann : David Salle, Rizzoli, New York, 1994.

MUSÉES : LOS ANGELES (Mus. of Contemporary Art) : Brother Animal 1983 – PARIS (Mus. Nat. d'Art Mod.) : Blue Paper 1986 – RICHMOND (Virginia Mus.) : Good Bye D 1982.

VENTES PUBLIQUES : NEW YORK, 12 nov. 1982 : Sans titre 1981, acryl./pap. (152,5x106,5) : **USD 4 000** – NEW YORK, 1er nov. 1984 : Sans titre 1983, aquar. (46x61) : **USD 6 000** – NEW YORK, 2 nov. 1984 : Sans titre (airplane and nude) 1978, craies de coul. et mine de pb (56x76) : **USD 4 200** – NEW YORK, 9 mai 1984 : The name painting 1982, acryl. et h/t (249x497,8) : **USD 22 000** – NEW YORK, 2 mai 1985 : Sans titre 1978, craies de coul. et mine de pb (75x105,5) : **USD 2 200** – NEW YORK, 22 fév. 1986 : Sans titre 1978, past./pap. (74,9x104,8) : **USD 4 000** – NEW YORK, 5 nov. 1987 : How close the ass of a horse was to actual glue and dog food 1980, acryl. et cr./t. (183,2x121,9) : **USD 57 000** – NEW YORK, 8 oct. 1988 : Phrases normales 1982, h/t (243,8x142,3) : **USD 66 000** –

NEW YORK, 3 mai 1989 : Chemises 1984, collage de tissu et h/t (132x183) : **USD 66 000** – NEW YORK, 5 oct. 1989 : Dans le mode documentaire 1981, acryl. collage et fus. /t. (218,5x255) : **USD 77 000** – NEW YORK, 7 nov. 1989 : Tennyson 1983, h., acryl. et bois (198x298x14) : **USD 550 000** – NEW YORK, 5 oct. 1990 : Jamais les instruments de l'amour 1979, acryl./t. (106,7x147,3) : **USD 33 000** – NEW YORK, 1er mai 1991 : Au bar 1989, acryl. et h/t (254x330,2) : **USD 8 525** – PARIS, 15 déc. 1991 : Sans titre 1987, aquar./pap. (59x77) : **FRF 55 000** – NEW YORK, 7 mai 1992 : Page de confusion 1984, acryl., t. d'emballage et h/t avec des objets de bois (214x254,6) : **USD 143 000** – NEW YORK, 17 nov. 1992 : Pauvreté n'est pas disgrâce, acryl., chaise et h/t, en trois panneaux (248,9x520,7) : **USD 104 500** – NEW YORK, 3 mai 1993 : Fortuitement je manquais ma cousine Jasper 1980, acryl./t., deux panneaux (121,9x182,9) : **USD 107 000** – NEW YORK, 16 nov. 1995 : Sans titre 1989, acryl. et h/t (198,1x121,9) : **USD 34 500** – LONDRES, 30 nov. 1995 : Fausse Reine 1992, chapeau de feutre, acryl. et h/t (244x183) : **GBP 51 000** – NEW YORK, 9 mai 1996 : Un illustrateur était là, acryl./t. (213,4x152,4) : **USD 68 500** – NEW YORK, 20 nov. 1996 : Acrobate 1988, acryl./t. (198,2x487,6) : **USD 189 500** – NEW YORK, 19 nov. 1996 : Sans titre 1978, mine de pb et h/t (86,3x127) : **USD 9 200** – NEW YORK, 6 mai 1997 : Sans titre 1982, brosse et encre noire/pap. (70x100) : **USD 6 325** – NEW YORK, 8 mai 1997 : Saltimbanques 1986, acryl., h./deux t./t. (152,3x254) : **USD 57 500** – LONDRES, 23 oct. 1997 : Ne pas rentrer à la maison 1988, h. et acryl./t. (106x155) : **GBP 19 550**.

SALLE François
XVIIe-XVIIIe siècles. Actif au Mans. Français.
Sculpteur.
Il sculpta des statues pour les églises de Maresché, d'Assé et de Lude, de 1696 à 1725.

SALLÉ François
Né vers 1839 à Bourges (Cher). Mort le 26 novembre 1899 à Lyon (Rhône). XIXe siècle. Français.
Peintre.
Élève de Luminais. Sociétaire des Artistes Français, il prit part aux Expositions de ce groupement. Le Musée de Sydney conserve de lui Le cours d'anatomie à l'École des Beaux-Arts de Paris.

SALLÉ Henri
XVIIe siècle. Actif à Amiens dans la première moitié du XVIIe siècle. Français.
Sculpteur sur bois.
Il a sculpté un jubé pour l'abbaye de Corbie et l'autel Saint-Michel de la cathédrale d'Amiens.

SALLE Jacques
XVIIe siècle. Actif à Paris au début du XVIIe siècle. Français.
Sculpteur.
Il travailla au Louvre à Paris en 1604.

SALLE Modeste Joseph de
Né le 7 septembre 1826 à La Haye. Mort le 17 février 1877 à Bois-le-Duc. XIXe siècle. Hollandais.
Peintre de portraits et de natures mortes.
Élève de V. d. Berg à l'Académie de La Haye. Il travailla comme élève de Schmidt à Delft, en 1845. On retrouve l'artiste à Rotterdam en 1850 où il s'exerça sans succès au portrait. Puis il se fixa à Amsterdam comme hôtelier.
VENTES PUBLIQUES : AMSTERDAM, 16 mars 1976 : Nature morte aux fruits, h/t (104,5x83) : **NLG 4 400**.

SALLE Pierre
XVIIe siècle. Français.
Sculpteur de sujets religieux.
Il a sculpté sur bois vers 1600 une Transfiguration pour la chapelle Saint-Étienne de la cathédrale d'Amiens.

SALLÉ Pierre
Né le 10 mai 1835 à Bordeaux (Gironde). Mort en 1900 à Lyon (Rhône). XIXe siècle. Français.
Peintre de genre, portraits, paysages. Impressionniste.
Il fut élève de l'École des Beaux-Arts de Lyon, chez Claude Bonnefond, puis de celle de Paris, chez Hippolyte Flandrin. Il exposa au Salon de Lyon, de 1861 à 1899, au Salon de Paris, à partir de 1864, puis au Salon des Artistes Français, dont il devint sociétaire.
MUSÉES : LYON (Mus. des Beaux-Arts) : Portrait de femme – MONTÉLIMAR.

SALLÉ Sébastien Eugène
Né le 29 février 1812 à Metz (Moselle). XIXe siècle. Actif à Paris. Français.
Graveur au burin.

SALLÉ DE CHOU François
XIXᵉ siècle. Français.
Peintre de paysages.
Cet artiste nous paraît devoir être parent ou peut-être même identique à François Sallé.
MUSÉES : BOURGES : *Étang de Saint-Bonnet le désert – Forêt de Tronçais, Allier.*

SALLEMBIER Henri ou **Salembier** ou **Sallambier**
Né vers 1753 à Paris. Mort le 1ᵉʳ octobre 1820 à Paris. XVIIIᵉ-XIXᵉ siècles. Français.
Dessinateur d'ornements et graveur.
On voit de lui au Musée d'Amsterdam *Deux façades d'un palais princier.* Il exerça une influence prépondérante sur le style de l'époque Louis XVI par ses dessins et ses ornements.
VENTES PUBLIQUES : PARIS, 1888 : *Arabesques avec figures de femmes et amours*, pl., lav. d'encre de Chine et aquar. : **FRF 206** – PARIS, 1896 : *Grand vase*, pl. et aquar. : **FRF 200** ; *Modèle de plafond*, pl. et sépia : **FRF 160** – PARIS, 21-22 fév. 1919 : *L'escalier dans les ruines* ; *Le petit monument*, deux sanguines : **FRF 250** – PARIS, 31 mai 1920 : *Modèle de calice*, pl. : **FRF 85** – PARIS, 22 mars 1928 : *Bords de rivière avec un vieux Saule*, pierre noire reh. : **FRF 600** – PARIS, 10-11 avr. 1929 : *Fenêtre*, pl. : **FRF 1 550** – PARIS, 30 juin et 1ᵉʳ juil. 1941 : *Le Danseur de corde*, panneau décoratif, attr. : **FRF 210** – PARIS, 21-22 fév. 1945 : *Paris et Hélène*, Suite de trois compositions décoratives : **FRF 40 000** ; *L'Amour et Psyché* : **FRF 42 000** ; *L'Amour couronnant Psyché* : **FRF 30 000** – PARIS, 12 mai 1950 : *La rencontre* ; *Le couronnement* ; *Le baiser*, suite de trois compositions. attr. : **FRF 56 000** – PARIS, 14 juin 1950 : *Décoration à personnages, volatiles et oiseaux*, suite de dix panneaux à la fin du XVIIIᵉ siècle. Style de H. S. : **FRF 75 000** – PARIS, 11 avr. 1951 : *Maquettes de décorations à guirlandes de fleurs*, deux pendants, attr. : **FRF 30 000** – MONTE-CARLO, 26 nov 1979 : *Grand trophée de vases*, pl. et lav./trois feuilles (52,5x109) : **FRF 45 000**.

SALLÈS André Pierre. Voir **SALES**

SALLES Francis
Né le 12 août 1926 à Saint-Maur-des-Fossés (Val-de-Marne). XXᵉ siècle. Français.
Figures, natures mortes.
À Paris, en 1945, il commença des études à l'École du Louvre. En 1947, il devint acteur de théâtre et de cinéma. En 1953, il se décida pour la peinture. En 1956, le critique Michel Tapié l'introduisit dans le groupe de peintres qu'il soutenait. En 1962, il vécut et travailla aux États-Unis.
Il participe à des expositions collectives : 1956 Paris, *À propos de Hultberg, Moreni, Salles*, galerie Rive Droite ; 1957 New York, *Incantations*, Kootz Gallery ; 1959 Vienne, *Junge Maler der Gegenwart* ; 1960 Paris, *Antagonismes*, Musée des Arts Décoratifs, et Washington, *New Trends in French Painting by Julien Alvard*, Franz Bader Gallery ; 1961 Bâle, *La Collection Dotremont*, Kunsthalle ; 1962 Paris, *Une nouvelle figuration*, galerie Mathias Fels ; etc. Des ensembles de ses peintures font l'objet d'expositions personnelles : 1965 Paris, galerie Europe ; 1976 Paris, galerie Ariel ; 1989 Paris, galerie J. Barbier, C. Beltz ; etc. De 1953 à 1957, il travaillait dans une abstraction fondée sur des heurts optiques de couleurs pures. Sans transition, il décida de renoncer à ses premiers succès et de chercher son projet de soi-même dans le retour à la figuration, déjà annoncé par les peintres de COBRA, et bientôt confirmé par les Nouvelles Figurations. Peintre rare, il ne peint que quelques tableaux par an. Reviennent toujours les mêmes personnages, peu, qui ne sont personne d'autre qu'eux-mêmes, des pantins pantois, des pitres pitoyables, les visages souvent souillés de noir sale et de blanc blafard comme le clown blanc de la piste, et comme lui aussi le costume hurlant de couleurs ou au contraire les visages barbouillés des couleurs de l'Auguste : *Figure de fantaisie, Agamemnon, Clytemnestre, La Mouche, La Veuve*, tous *Portraits imaginaires*. Qu'expriment-ils ? la mort, la peur, le dégoût ? Salles est de la génération de l'absurde, de l'angoisse, ses personnages il les dit souvent des fous, mais il le dit de lui-même aussi.
Par son dessin aux déformations exacerbées, par ses visages rongés d'on ne sait quelle lèpre, par la matière picturale triturée, par l'exaltation cruelle de toutes les couleurs impossibles, Francis Salles se sait, avec Goya, Soutine, et se dit un expressionniste. ■ J. B.

F. Salles

BIBLIOGR. : Julien Alvard, John Ashbery : Catalogue de l'exposition *Francis Salles*, gal. Europe, Paris, 1965 – Georges Boudaille : *Francis Salles : un cri silencieux*, Catalogue de l'exposition, gal. Ariel, Paris, 1976 – Jacques Barbier : *Francis Salles*, Paris, janv. 1987 – Caroline Beltz : *Francis Salles* in Cimaise, Nº 198, Paris, janv.-fév. 1989.
VENTES PUBLIQUES : PARIS, 10 avr. 1992 : *Composition 1952*, h/t (130x89) : **FRF 8 000** – PARIS, 28 juin 1994 : *Le Masque 1984*, h/t (100x81) : **FRF 6 000** – PARIS, 17 mai 1995 : *Femme au chapeau rose*, h/t (130x97) : **FRF 4 200** – PARIS, 19 nov. 1995 : *Nature morte 1961*, h/t (100x81) : **FRF 4 000**.

SALLES José Vicente
XIXᵉ siècle. Actif à Lisbonne. Portugais.
Graveur au burin.
Élève de G. F. de Queiroz ; il continua ses études à Paris.

SALLES Jules ou **Salles-Wagner**
Né le 14 juin 1814 à Nîmes (Gard). Mort en 1898 ou 1900 à Nîmes (Gard). XIXᵉ siècle. Français.
Peintre d'histoire, de genre, figures, portraits. Néoclassique.
Après avoir débuté une carrière commerciale dans les soieries, il fut élève de Numa Boucoiran à l'École des Beaux-Arts de Nîmes, puis de Paul Delaroche à celle de Paris. Il visita les musées de Venise, Rome, Naples, où il retournera souvent. Devenu veuf en 1859, il épousa le peintre Adélaïde Wagner vers 1865 ; on remarque qu'il adjoignit alors au sien le patronyme de naissance de son épouse. Admirant le talent plus éprouvé de sa femme, il lui donna une impulsion accrue à sa propre activité. Le couple entretint des relations étroites avec le milieu artistique parisien, habitant un temps l'ancien appartement atelier d'Édouard Detaille. En 1890, de nouveau veuf, il quitta Paris et revint à Nîmes. Il légua au musée une centaine de peintures et aquarelles de sa femme et une vingtaine des siennes. Ayant toujours pris une part active à la vie culturelle de sa ville, en 1894, il fit créer une galerie d'art portant son nom, qui est devenue un lieu culturel très fréquenté.
Il avait commencé à exposer en 1841 à Nîmes. Il débuta au Salon de Paris en 1859. En 1983, le musée de Nîmes a organisé une exposition rétrospective très complète de son œuvre.
S'il peignit très peu de paysages, il dessina souvent avec précision et sensibilité, au crayon ou au fusain, ceux qui le frappaient au cours de ses voyages en Italie. À travers l'enseignement de Paul Delaroche, c'est l'influence d'Ingres et la référence à Raphaël qui marquèrent son œuvre, notamment dans ses scènes de genre dans le goût de l'époque, un réalisme idéalisé et moralisateur : *Perrette et le pot-au-lait* ou *Lyther en famille*. Il peignit surtout des jeunes paysannes italiennes, des femmes dans leurs occupations quotidiennes et dans leurs rêveries. ■ J. B.
BIBLIOGR. : Gérald Schurr, in : *Les Petits Maîtres de la peinture 1820-1920, valeur de demain*, Les Éditions de l'Amateur, t. II, Paris, 1982 ; t. VI, 1985.
MUSÉES : BAGNOLS : *Un guide aux Eaux-Bonnes* – CARPENTRAS : *Jeune fille aux fruits* – NÎMES : *Le Signal, jeune fille de Capri* vers 1885 – *Autoportrait* – *Entrevue de Jean Cavalier et du Maréchal de Villard* – autres œuvres – LA ROCHELLE : *L'Attente* – SÈTE : *Sortie de l'église.*
VENTES PUBLIQUES : PARIS, 14 fév. 1949 : *Le jeune romantique 1856* : **FRF 1 500** – VIENNE, 16 sept. 1972 : *Portrait de jeune femme* : **ATS 25 000** – PARIS, 28 juin 1991 : *Jeune fille au rouet*, h/t (74x54) : **FRF 8 500** – PARIS, 27 nov. 1991 : *Baigneuse dans un parc 1851*, h/cart. (32,5x24) : **FRF 3 900** – NEW YORK, 23 oct. 1997 : *La Jeune Mère*, h/t (114,6x91,4) : **USD 20 700**.

SALLES Léon Auguste
Né le 31 décembre 1868 à Paris. XIXᵉ-XXᵉ siècles. Français.
Peintre, graveur.
Il fut élève d'Auguste Boulard. Il exposait à Paris, au Salon des Artistes Français, depuis 1893 sociétaire, 1894 mention honorable, 1896 médaille de troisième classe, 1900 médaille de bronze pour l'Exposition Universelle, 1902 médaille de deuxième classe. Il était hors-concours et fut président du jury de gravure et fait chevalier de la Légion d'honneur.
Il était graveur à l'eau-forte.

SALLES Manuel Germano
Né à Lisbonne. XIXᵉ-XXᵉ siècles. Portugais.
Sculpteur.
Il exposa à Paris, au Salon des Artistes Français, 1908 mention honorable.

SALLES Robert

Né le 17 mai 1871 à Lisieux (Calvados). Mort le 21 novembre 1929. XIXe-XXe siècles. Français.

Peintre d'histoire, de genre, scènes animées, portraits, paysages urbains.

Il fut élève d'Alexandre Cabanel à l'École des Beaux-Arts de Paris. Il exposait à Paris, au Salon des Artistes Français, depuis 1907 sociétaire avec médaille de troisième classe et Prix Maguelone Lefebvre-Glaize, 1921 médaille d'or, hors-concours.

Musées : LISIEUX : *Lisieux au temps de la peste de 1630* – Lisieux : *pose de la première pierre du Collège.*

VENTES PUBLIQUES : SEMUR-EN-AUXOIS, 29 jan. 1984 : *Bigoudenne*, h/t (65x54) : FRF 13 000 – PARIS, 8 avr. 1993 : *Portrait d'homme assis* 1893, h/t/pan. (46x37,5) : FRF 4 800.

SALLES-WAGNER Adélaïde, née Wagner

Née en 1825 à Dresde. Morte le 2 juillet 1890 à Paris. XIXe siècle. Active en France. Allemande.

Peintre d'histoire, de sujets religieux, mythologiques, allégoriques, scènes de genre, portraits.

Sœur du peintre Puyroche-Wagner. Elle fut élève de Claude Jacquand à Lyon, de Joseph Bernhardt sans doute lors de son séjour à Paris ou dans son école de Munich. Elle alla travailler à Paris et se maria avec Jules Salles, partageant sa vie entre Nîmes et Paris. À partir de 1866, elle a exposé au Salon de Paris ; en 1873 à Vienne ; en 1879 à Munich. Elle peignait les sujets de ses compositions d'une touche franche et assurée, sur des fonds servant de décors discrets.

BIBLIOGR. : Gérald Schurr, in : *Les Petits Maîtres de la peinture 1820-1920, valeur de demain*, Les Éditions de l'Amateur, t. III, Paris, 1976.

Musées : BREST : *La Vérité entraînée par le mensonge* – CASTRES : *Les Parques* – LYON (Mus. des Beaux-Arts) : *Élie dans le désert* – NARBONNE : *Addio Teresa* – REIMS : *La Leçon de lecture* – SÈTE : *Pifferaro* – TOULON : *Sainte Madeleine bercée par les anges.*

VENTES PUBLIQUES : BRUXELLES, 24 mars 1976 : *Deux jeunes nécessiteuses*, h/t (134x95) : BEF 40 000.

SALLET Jacques

Né le 23 avril 1938 à Neuilly-sur-Seine (Hauts-de-Seine). XXe siècle. Français.

Peintre de paysages, natures mortes, fleurs.

De 1960 à 1966, il fut élève de Raymond Legueult et Jean Aujame à l'École des Beaux-Arts de Paris, où, en 1964, il fut logiste pour le Prix de Rome et diplômé en 1966. Il fait de nombreux séjours réguliers aux États-Unis. Il participe à des expositions collectives, dont, à Paris en 1965 le Salon d'Automne, en 1967 le Salon d'Avignon, des participations à des groupes en province et à New York. Il montre des ensembles de peintures dans des expositions personnelles, en général dans des lieux alternatifs, hôtels, banques, et à New York en 1972, 1977.

Paysages ou natures mortes, il construit ses peintures par plans successifs en profondeur, peints par larges aplats de tons délicats comme translucides.

SALLGE Andres. Voir SALGEN

SALLHER Franz

XVIIIe siècle. Actif à Schlierbach vers 1750. Autrichien.

Sculpteur sur bois.

Religieux de l'ordre des Cisterciens, il a sculpté des stalles et des armoires dans l'église de Schlierbach.

SALLI Gabriele, appellation erronée. Voir SALCI

SALLIETH Mathias de

Né en 1749 à Prague. Mort en 1791 à Rotterdam. XVIIIe siècle. Autrichien.

Graveur au burin.

Élève de J. E. Mansfeld à Vienne et de J. P. Le Bas à Paris. Il vécut à Rotterdam à partir de 1778. Il travailla notamment pour *Le voyage pittoresque de la Grèce*, de Choiseul-Gouffier, pour le *Voyage pittoresque en France* et pour *la Galerie Lebrun*. Il a gravé de nombreux sujets de batailles navales.

SALLIG Andres ou Salligen. Voir SALGEN

SALLINEN Tyko Konstantin

Né le 14 mars 1879 à Nurmes. Mort en 1955. XXe siècle. Finlandais.

Peintre de scènes animées et figures typiques, nus, portraits, paysages. Populiste.

Il acquit sa formation à Helsinki et à Paris.

Avant 1918, il fut remarqué avec *Le petit tailleur de campagne* ;

en 1918 avec un tableau consacré à la secte religieuse des Hihulites. Il représente un art populaire violent, exprimant les mouvements sociaux.

Musées : COPENHAGUE – GÖTEBORG – HAMBOURG – HELSINKI : *Nu* – *Portrait de l'artiste* – plusieurs paysages – STOCKHOLM.

VENTES PUBLIQUES : STOCKHOLM, 14 nov. 1990 : *Paysage avec un hameau à flanc de colline*, h/t (46x59) : SEK 35 000 – STOCKHOLM, 10-12 mai 1993 : *Les Environs de Cagnes* 1920, h/t (56x46) : SEK 72 000.

SALLING Andreas

XVIIe siècle. Actif dans la seconde moitié du XVIIe siècle. Danois.

Sculpteur.

Il exécuta des sculptures dans l'église de Saint-Pierre de Copenhague de 1681 à 1683.

SALLING Henning

XVIIe siècle. Actif dans la seconde moitié du XVIIe siècle. Danois.

Sculpteur.

Il travailla à Copenhague de 1634 à 1639.

SALLIOR Marie Augustin

Né le 6 avril 1788 à Paris. XIXe siècle. Français.

Peintre de portraits.

Élève de Regnault, entré à l'École des Beaux-Arts le 3 septembre 1813. Il exposa au Salon entre 1810 et 1812.

SALLOS

XVIIIe siècle. Actif à Paris dans la première moitié du XVIIIe siècle. Français.

Sculpteur.

Élève de l'Académie royale de Paris ; Premier Grand Prix en 1738.

SALLOS Emmanuel

XVIIIe-XIXe siècles. Français.

Peintre.

Il fit ses études à l'Académie de Paris de 1775 à 1781, et travailla à Rome de 1787 à 1810.

SALLOUM Jayce

XXe siècle. Actif aux États-Unis. Canadien.

Auteur d'installations, multimédia.

D'origine libanaise, il vit et travaille à New York.

Il montre ses œuvres dans des expositions personnelles : 1996 à Montréal.

Il a réalisé en 1996 l'installation *Kan ya ma Kan* (Il y avait, il n'y avait plus), qui occupait une salle entière, sous le signe du Liban. Constitué de multiples objets, images, photographies, documents dactylographiés (...), cet inventaire prolifique se révélait d'une très, trop (?) grande exhaustivité.

BIBLIOGR. : Jennifer Couëlle : *Jayce Salloum – Karilee Fuglem – Karin Trenkel*, Art press, n° 222, Paris, mars 1997.

SALLWIRK Leonhard

XVe siècle. Actif à Günzburg dans la seconde moitié du XVe siècle. Allemand.

Miniaturiste.

Il travailla à Augsbourg et illustra la Bible.

SALLWÜRK Ernst Sigmund von

Né le 12 avril 1874 à Baden-Baden. XIXe-XXe siècles. Allemand.

Peintre, graveur.

Il fut élève de Karl de Kalckreuth à Munich et de Julius Fehr à Mannheim. Il s'établit à Halle.

SALLY. Voir SALY

SALM Abraham, Adam, Adriaen Van, ou Van der

XVIIe-XVIIIe siècles. Hollandais.

Peintre de marines, paysages animés typiques, dessinateur.

Il semble s'agir de membres d'une même famille, dont la production était similaire. L'identité d'un Reynier Van Salm, à la fin du XVIIe siècle, paraît assurée. À l'inverse, on ne peut discerner si les

Abraham, Adam et Adriaen Van, ou Van der Salm sont une seule et même personne ou plusieurs, les dates ou époques indiquées, ainsi que les sujets traités, étant identiques. Les annuaires de ventes privilégient le prénom de Adriaen. Il était actif, ou ils étaient actifs à Delftshaven de 1706 à 1719. Le Bryan's Dictionary le ou les faisait vivre plus tôt, vers le milieu du XVIIᵉ siècle.

Ces peintres, de toute façon y compris Reynier, présentent la particularité de peindre marines et batailles navales en grisaille. S'ils traitent exceptionnellement le paysage, c'est le paysage hollandais folklorique, avec moulin et patineurs sur les canaux. S'ils peignent des marines, ce sont la plupart du temps des bateaux en difficulté par grosse mer. ■ J. B.

MUSÉES : LONDRES (British Mus.) : quatre dess. à la pl. représentant des vaisseaux.

VENTES PUBLIQUES : PARIS, 9 mai 1949 : *Marine*, grisaille : **FRF 63 000** – AMSTERDAM, 13 mars 1951 : *Combat naval en 1705* : **NLG 2 600** ; *Combat naval en Méditerranée* : **NLG 2 500** – LONDRES, 1ᵉʳ mai 1963 : *La baleinière*, grisaille sur pan. : **GBP 380** – LONDRES, 10 juil. 1968 : *Bataille navale*, grisaille : **GBP 1 900** – LONDRES, 3 déc. 1969 : *Voiliers dans l'Arctique* : **GBP 8 000** – LONDRES, 8 déc. 1971 : *Le Province de Gelderland et autres bateaux en pleine mer* : **GBP 5 500** – AMSTERDAM, 16 nov. 1981 : *Bateaux par forte mer*, pl. et lav. (16,4x24,3) : **NLG 4 000** – LONDRES, 19 déc. 1985 : *L'expédition dans l'Arctique*, h/pan., en grisaille (77x141) : **GBP 18 000** – AMSTERDAM, 28 nov. 1989 : *Paysage hivernal avec un couple dans un traîneau à cheval et de nombreux patineurs sur un canal gelé près d'un village*, h/pan. en grisaille (45,2x61,3) : **NLG 184 000** – LONDRES, 11 avr. 1990 : *Navigation en mer houleuse*, h/pan. en grisaille (70x89,5) : **GBP 6 600** – AMSTERDAM, 10 nov. 1992 : *Le Vrijheyt, une frégate hollandaise amarrée près de la côte gelée avec des baleiniers au travail*, h/pan. (61,8x77,4) : **NLG 48 300** – AMSTERDAM, 25 nov. 1992 : *Un yacht et d'autres embarcation dans la brise au large de la côte ; Barques de pêche près d'une jetée*, encre et lav., une paire (16x22) : **NLG 7 475** – AMSTERDAM, 18 nov. 1993 : *Baleiniers hollandais dans l'Arctique*, h/pan. (54x72,8) : **NLG 218 500** – LONDRES, 3 juil. 1997 : *Vaisseaux en mer clapoteuse*, h/pan. (18x25) : **GBP 25 300**.

SALM B. Nicolas
Né en 1810 à Cologne. Mort en 1883 à Aix-la-Chapelle. XIXᵉ siècle. Allemand.
Peintre de genre, portraits, dessinateur.
Il fit ses études dans sa ville natale. En 1835, il décora la Gurzenich avec des scènes de Carnaval. Il fut apprécié comme peintre de portraits et comme professeur de dessin. Il était fixé à Aix-la-Chapelle.

SALM Isaac
Né le 14 août 1812 à Amsterdam. XIXᵉ siècle. Hollandais.
Paysagiste et collectionneur.
Élève de Verschuur. Ses œuvres sont à Haarlem.

SALM Jenny. Voir **SALM-REIFFERSCHEIDT Johanna**

SALM Leopold
XVIIIᵉ siècle. Hongrois.
Sculpteur.
Il était actif dans la seconde moitié du XVIIIᵉ siècle. Il s'établit à Pest en 1791 et exécuta des sculptures dans l'église Sainte-Christine d'Ofen.

SALM Lorens
XVIIᵉ siècle. Danois.
Graveur de reproductions.
Il était actif de 1676 à 1681. Il grava au burin d'après A. Wuchters et Joh. Husman.

SALM Reynier Van
XVIIᵉ siècle. Hollandais.
Peintre de marines animées, marines.
Il travaillait à Amsterdam en 1688.
MUSÉES : MEININGEN – ROTTERDAM (Mus. d'Antiquités).
VENTES PUBLIQUES : LONDRES, 24 mars 1971 : *La Chasse à la baleine*, grisaille : **GBP 1 700** – LONDRES, 9 déc. 1994 : *Frégate, vaisseaux de guerre et barques de pêche par brise légère*, h/pan. (35,5x61) : **GBP 3 450**.

SALM-REIFFERSCHEIDT Johanna ou Jenny, née Comtesse Pachta-Rayhofen
Née le 18 mars 1780 à Prague. Morte le 13 septembre 1857 à Prague. XIXᵉ siècle. Autrichienne.
Peintre amateur.

Le Musée du Rudolfinum de Prague possède un paysage de cette artiste.

SALMASIO Chiara, Enea et Francesco ou Salmeggia et Salmeggio. Voir **TALPINO**

SALMENBACH Georg
XVIᵉ siècle. Actif à Saalfeld en 1509. Allemand.
Peintre.

SALMERON Cristobal et Francisco. Voir **GARCIA Y SALMERON Cristobal et Francisco**

SALMERON J. Sanchez
XVIIᵉ siècle. Travaillant vers 1670. Mexicain.
Peintre.

SALMERON José
XVIIIᵉ siècle. Actif dans la seconde moitié du XVIIIᵉ siècle. Espagnol.
Sculpteur sur bois.
Il exécuta des sculptures dans l'église Sainte-Anne de Grenade en 1785.

SALMERON Juan
XVIIIᵉ-XIXᵉ siècles. Espagnol.
Sculpteur.
Il a sculpté le tabernacle du maître-autel de l'église Saint-Nicolas de Grenade où il travailla de 1797 à 1802.

SALMERON Melchior de
XVIᵉ siècle. Travaillant à Tolède de 1531 à 1540. Espagnol.
Sculpteur.
Il exécuta des sculptures dans le transept, dans la chapelle des Rois et sur la façade de la cathédrale de Tolède.

SALMERON Y GARCIA Exoristo, pseudonyme Tito
Né en 1877 à Paris. Mort en juin 1925 à Madrid. XXᵉ siècle. Espagnol.
Peintre, dessinateur humoriste.

SALMEZZA Chiara, Enea et Francesco. Voir **TALPINO**

SALMIER Josse. Voir l'article **HERREGOUTS David**

SALMINCIO Andrea
Né à Bologne. XVIIᵉ siècle. Italien.
Graveur.
Élève de Giov-Lingi Valesio, il grava sur cuivre et sur bois. Le monogramme qu'il employa est semblable à celui d'Ant. Sallaert. Il fut aussi libraire.

SALMON
XVIIIᵉ siècle. Travaillant de 1700 à 1715. Britannique.
Sculpteur-modeleur de cire.

SALMON. Voir aussi **SALMSON**

SALMON A.
XXᵉ siècle. Français.
Peintre de paysages et marines animés.
VENTES PUBLIQUES : PARIS, 5 mai 1944 : *Retour de pêche* : **FRF 1 600** – PARIS, 23 fév. 1945 : *Paysage avec mare et lavandière* : **FRF 1 650**.

SALMON Adrien Alphonse
Né le 6 mars 1802 à Paris. XIXᵉ siècle. Français.
Peintre de genre, paysagiste, portraitiste et restaurateur de tableaux.
Élève de son père et de Lecourt. Entré à l'École des Beaux-Arts le 10 septembre 1819, il exposa au Salon entre 1824 et 1848. Il fut surtout connu comme restaurateur de tableaux.

SALMON André Joseph
XVIIIᵉ siècle. Actif à Paris en 1776. Français.
Peintre de sujets mythologiques, nus, portraits.

SALMON Charles
Né à Cepoy (Loiret). XIXᵉ siècle. Français.
Peintre de fleurs.
Il exposa au Salon entre 1842 et 1852.

SALMON Émile Frédéric
Né le 15 juin 1840 à Paris. Mort le 12 juin 1913 à Forges-les-Eaux (Seine-Maritime). XIXᵉ-XXᵉ siècles. Français.
Sculpteur, animalier, aquarelliste, graveur, graveur de reproductions.

Fils du peintre Théodore Frédéric Salmon, il était père du poète et critique d'art André Salmon. Il fut élève de Barye, Edmond Hédouin, Léon Gaucherel. Il abandonna la sculpture pour l'eau-forte. Il débuta au Salon de Paris en 1859. En 1898, résidant à Saint-Pétersbourg, il y fit une présentation de son œuvre gravé, d'aquarelles et de dessins.
Sculpteur, il est l'auteur de petits bronzes, souvent animaliers. Graveur, il a exécuté de nombreuses planches pour l'État et la Ville de Paris. Il collabora à l'Édition Nationale des œuvres de Victor Hugo. À Saint-Pétersbourg, au Musée de l'Ermitage, il grava *Le Sacrifice d'Abraham* d'après Rembrandt.

SALMON Françoise
Née vers 1920 à Paris. XXᵉ siècle. Française.
Sculpteur de monuments, figures, nus, bustes, dessinateur.
En 1939-1940, elle fut élève de l'École des Beaux-Arts de Paris. Des textes laissent entendre qu'elle aurait été déportée dans les camps allemands.
Elle expose à Paris, au Salon d'Automne, dont elle est sociétaire ; aux Salons de la Jeune Sculpture, régulièrement à Comparaisons, au Salon de la Société Nationale des Beaux-Arts, régulièrement au Salon des Peintres Témoins de leur Temps ; en 1959 à la première Biennale des *Formes humaines* au Musée Rodin ; en 1964 avec le *Groupe des neuf*, galerie Vendôme ; en 1965, présentation de sa sculpture pour le *Mémorial International de Neuengamme*, au Musée National d'Art Moderne de Paris et à la Kunsthalle de Hambourg ; en 1966 à l'exposition *Vingt-deux sculpteurs témoignent de l'homme*, au Musée de Saint-Denis, et à *Dessins de sculpteurs de Rodin à nos jours*, au Musée des Beaux-Arts de Strasbourg ; en 1967 au premier festival de sculpture contemporaine, au château de Saint-Ouen ; en 1970 à *René Iché et grands sculpteurs contemporains*, au Musée de Narbonne ; ainsi qu'à : *Sculpture dans un parc*, à Saint-Ouen ; *Octobre à Villepreux*, aux Floralies d'Orléans ; à *Vingt sculpteurs*, au Centre d'Études Nucléaires de Saclay ; etc. En 1957, lui fut décerné le Prix Fénéon ; elle fut aussi lauréate des Prix de la Ville de Montreuil et de Taverny.
Son registre est étendu. Elle a sculpté des nus sensuels, des figurines d'inspiration populaire et humoristique. Sculpteur de portraits, elle est l'auteur des bustes expressifs des poètes *Paul Éluard* et *Eugène Guillevic*, des critiques *Paul Besson* et *René Barotte*. Sculpteur de monuments, elle a créé une grande sculpture pour une Crèche à La Courneuve et a décoré divers groupes scolaires ; outre le *Mémorial de Neuengamme*, elle est aussi l'auteur du *Monument d'Auschwitz*, au cimetière du Père-Lachaise à Paris, domaine dans lequel elle investit la gravité du souvenir de son expérience personnelle dans un réalisme tragique. ■ J. B.
Bibliogr. : In : Catalogue de l'exposition *Dessins de sculpteurs de Rodin à nos jours*, Musée des Beaux-Arts, Strasbourg, 1966 – in : Catalogue de l'exposition *René Iché et grands sculpteurs contemporains*, Musée de Narbonne, 1970.

SALMON Gabriel
Né à Lunéville. XVIᵉ siècle. Français.
Peintre de compositions religieuses, peintre de décorations murales, graveur.
Il travailla à Nancy de 1522 à 1542. Il fut héraut d'armes du duc Antoine et décora la chapelle des Cordeliers et celle du château de Gondreville.

SALMON Jacques Pierre François
Né le 16 août 1781 à Orléans. Mort le 10 mars 1855 à Orléans. XIXᵉ siècle. Français.
Peintre d'histoire, vues, lithographe.
Il fut élève de Bardin et de Regnault, et devint professeur à l'École Centrale du Loiret, puis professeur de dessin au collège d'Orléans. Il a produit un grand nombre de vues d'Orléans et des environs, dont plusieurs furent gravées ou lithographiées.
Musées : ORLÉANS : *Vue de la maison Motte, bords du Loiret.*
Ventes Publiques : PARIS, 8 déc. 1996 : *Bœuf dans un pré* 1845, h/pan. (17,5x24) : **FRF 15 000.**

SALMON John Cuthbert
Né le 28 février 1844 à Colchester. Mort le 2 novembre 1917 à Londres. XIXᵉ-XXᵉ siècles. Britannique.
Peintre de figures, paysages, peintre à la gouache, aquarelliste.
Ventes Publiques : LONDRES, 7 sep. 1976 : *La Cascade* 1872, h/t (34x29) : **GBP 120** – LONDRES, 25 jan. 1989 : *Lynton dans le Devon* 1870, aquar. et gche (51,5x78) : **GBP 2 310** – PARIS, 8 nov. 1989 : *L'extravagant chevalier* 1885, aquar. (57x41) : **FRF 5 000.**

SALMON Louis Adolphe. Voir SALMSON

SALMON Michèle
Née le 21 septembre 1946. XXᵉ siècle. Française.
Peintre de figures. Tendance fantastique.
Elle est née en Lorraine. Elle fut élève de Jacques Despierre et Georges Rohner à l'École des Arts Décoratifs de Paris. Elle expose à Paris, en 1969 au Salon d'Automne, en 1970 au Salon des Artistes Français. En 1972, elle a fait sa première exposition personnelle.
C'est un peintre de sensations, d'atmosphères, avec un sens du merveilleux qui l'apparente aux surréalistes. Ses personnages, sans cheveux et sans expression, apparaissent à travers un jeu d'ombres et de lumière, êtres impalpables et mystérieux.

Mm salmon

Ventes Publiques : VERSAILLES, 25 sep. 1988 : *Les trois poires*, h/t (54x65) : **FRF 5 000** ; *Fillette blonde au fauteuil rouge*, h/t (55x46) : **FRF 4 000** – VERSAILLES, 10 déc. 1989 : *Deux femmes*, h/t (54x81) : **FRF 8 000.**

SALMON Michelet. Voir SAUMON

SALMON Pierre
XIVᵉ siècle. Français.
Peintre de miniatures, enlumineur.
Il fut l'un des enlumineurs ordinaires du roi Charles VI à la fin du XIVᵉ siècle.
Musées : PARIS (BN) : *Les Demandes du roi Charles VI*, manuscrit orné de miniatures.

SALMON Robert
Né vers 1775. Mort vers 1844 ou 1845. XIXᵉ siècle. Américain.
Peintre de paysages, marines.
Il peignit en Angleterre et en Écosse avant de s'installer en 1828 à Boston, où il acquit sa réputation de peintre de marines, de bateaux et de paysages. Boston lui doit une vue panoramique et le rideau de scène de théâtre de la ville. Un grand nombre de ses toiles est conservé dans les musées.
Sa manière de rendre le ciel, la terre et l'eau, est libre et lumineuse, tandis que ses représentations de navires contiennent toujours la précision du détail qu'apprécie l'amateur aussi bien que tout membre de l'équipage.
Musées : BOSTON (U.S. Naval Academy) : *Le Port de Boston vu du Quai de la Constitution* 1829.
Ventes Publiques : NEW YORK, 19 mars 1969 : *Le port de Boston* : **USD 62 500** – LONDRES, 10 déc. 1971 : *Marine* : **GNS 9 500** – LONDRES, 13 déc. 1972 : *Une corvette anglaise* : **GBP 9 000** – NEW YORK, 11 avr. 1973 : *Le trois-mâts devant la côte* : **USD 20 000** – LONDRES, 22 mars 1974 : *Bataille navale* : **GNS 6 000** – LONDRES, 26 mars 1976 : *Bateaux au large de Liverpool*, h/t (67,3x108) : **GBP 7 000** – NEW YORK, 21 avr. 1977 : *Vue de Greenock* 1816, h/t (66,5x112,5) : **USD 7 500** – NEW YORK, 25 avr. 1980 : *Une frégate de la flotte de la Baltique au large de Greenock* 1818, h/t (59x94,6) : **USD 27 000** – NEW YORK, 22 oct. 1981 : *Bateaux au large de Liverpool* 1809, h/t (67,3x108) : **USD 77 500** – NEW YORK, 24 oct. 1984 : *A schooner with view of Boston* 1832, h/cart. (42x61) : **USD 92 500** – LONDRES, 19 juil. 1985 : *A merchantman of the Jardine Matheson line, and other shipping off Liverpool*, h/t (84,5x129,5) : **GBP 55 000** – LONDRES, 19 nov. 1986 : *The Custom House, Greenock, on the river Clyde, with shipping by the quay* 1820, h/t (58,5x94) : **GBP 43 000** – NEW YORK, 25 mai 1989 : *Scène de tempête* 1839, h/pan. (41,5x55,5) : **USD 115 500** – LONDRES, 14 mars 1990 : *Capel Curig vers le Mont Snowdon ; les environs du château de Dolbaran avec Llyn Padarn et Llyn Peris* 1822, h/t (chaque 44,5x60) : **GBP 5 280** – NEW YORK, 30 nov. 1990 : *Le port de Liverpool*, h/pan. (20,3x25,4) : **USD 19 800** – NEW YORK, 14 mars 1992 : *Navigation au large de Greenock* 1826, h/pan. (50,6x76,2) : **USD 28 600** – NEW YORK, 3 déc. 1992 : *Deux vaisseaux au large de Greenock* 1820, h/pan. (49,5x78,7) : **USD 27 500** – LONDRES, 20 jan. 1993 : *Lancement de bateau aux chantiers écossais de Greenock en 1822*, h/t (42,5x65) : **GBP 16 100** – NEW YORK, 4 juin 1993 : *Mer déchaînée* 1802, h/t (45,7x61) : **USD 34 500** – NEW YORK, 17 mars 1994 : *Le phare de Boston*, h/t (38,1x46,4) : **USD 26 450** – ÉDIMBOURG, 9 juin 1994 : *Chaloupes accostant par tempête avec une frégate échouée sur la grève* 1814, h/pan. (20,3x25,3) : **USD 5 175** – LONDRES, 12 avr. 1995 : *Bataille navale au large de Dunkerque le 7 juillet 1800* 1800, h/t (46x71) : **GBP 8 050** – LONDRES, 3 mai 1995 : *Bâtiment de guerre de 18*

canons arrivant dans un port de la Clyde sur la rive opposée à la péninsule de Rosneath 1815, h/t (58,5x92) : **GBP 38 900** – New York, 14 mars 1996 : Le cap de Great Ormes près de Liverpool 1836, h/t (129,5x198,1) : **USD 48 875** – Paris, 13 déc. 1996 : Paysage côtier avec bateau échoué 1836, h/pan. (20x26,5) : **FRF 60 000**.

SALMON Théodore Frédéric
Né le 14 avril 1811 à Paris. Mort le 5 août 1876 à Herblay. xixe siècle. Français.
Peintre de genre, figures, animaux.
Il fut le père d'Émile Frédéric Salmon. En 1837, il fait son tour de France et celui d'Italie, séjournant à Bologne, à Florence, à Rome, à Milan, à Venise, à Crémone, en Sardaigne, et regagnant Paris par le Valais. Outre ses figures, il a signé nombre de petites toiles montrant les animaux de la ferme.
Cet artiste mal connu fut un peintre d'une science plastique certaine. Il a peint d'émouvantes maternités, dans des décors rustiques ; partagé entre la grande leçon classique et les appels du réalisme, il est assez près des peintres de Barbizon.
Musées : Arras : Pâturage, en Bretagne – Avignon : Le retour des champs – Chartres : Les Glaneuses – Reims : Escalier de couvent.
Ventes Publiques : Paris, 16-17 mai 1892 : La Gardienne de dindons : **FRF 340** – Paris, 1899 : La Ménagère : **FRF 150** – Paris, 2 mai 1900 : Le Retour du troupeau : **FRF 150** – Paris, 30 nov. 1923 : Bergère portant un agneau : **FRF 550** – Paris, 6 fév. 1929 : Poules près d'une fontaine : **FRF 1 300** – Paris, 10 oct. 1949 : Buste de jeune fermière : **FRF 7 000**, 22 juin 1950 : Vaches au pâturage : **FRF 4 800** – Paris, 26 juin 1950 : La Ravaudeuse : **FRF 2 800** – Paris, 6 juil. 1951 : Le Repos : **FRF 1 500** – Paris, 30 mars 1955 : La Bergère : **FRF 15 000** – Amsterdam, 14 sep. 1993 : La Gardienne de dindons, h/pan. (41x32) : **NLG 1 840**.

SALMSON. Voir aussi SALMON

SALMSON Abraham
Né en 1806. Mort en 1857 à Paris. xixe siècle. Suédois.
Médailleur.
Fils de Sem S.

SALMSON Anton
Né en 1831. xixe siècle. Suédois.
Sculpteur et médailleur.
Fils d'Abraham S.

SALMSON Axel Jakob ou Sem Jakob
Né en 1807. Mort en 1876 à Amsterdam (New York). xixe siècle. Suédois.
Graveur, dessinateur.
Il fut élève de l'Académie de Stockholm. Il grava une série de lithographies de personnages de la Guerre de Trente Ans ainsi que des rois de Suède.

SALMSON Hugo Frederik
Né le 7 juillet 1844 à Stockholm. Mort le 1er août 1894 à Lund. xixe siècle. Suédois.
Peintre de genre, figures, portraits, paysages.
Il fut élève de Ch. Cointe. Il se fixa à Paris et débuta au Salon de 1870. Médaille de troisième classe en 1879, il fut fait chevalier de la Légion d'honneur la même année, et officier en 1889. On cite de lui : Odalisque, 1872, Souvenir de la Picardie pour l'Exposition de 1878, Dans les champs, 1879.
Salmson s'attacha particulièrement à l'étude de la vie rustique en Picardie et en Suède, et en traduisit le charme naïf avec une grande acuité de vision. Ce fut l'un des plus brillants peintres de l'école suédoise de la fin du xixe siècle.

HUGO SALMSON

HUGOSALMSON

Musées : Amiens : Une arrestation en Picardie – La Petite Suédoise – Nantes : La Petite Glaneuse – Paris (Luxembourg) : A la barrière de Dalby, Suède – Sète : Dans le potager – Stockholm : La Petite Glaneuse.
Ventes Publiques : New York, 1895 : La Bataille : **FRF 2 450** – New York, 4 jan. 1935 : Dans les champs : **USD 400** – Londres, 31 juil. 1935 : La Petite Suédoise : **GBP 66** – Pontoise, 2 oct. 1948 : Petite Paysanne au bouquet : **FRF 5 600** – Stockholm, 11 oct. 1950 : Les Jeunes Joueuses de cartes : **DKK 12 200** – Londres, 22

jan. 1960 : Enfants de paysan suédois près d'un portail : **GBP 294** – Copenhague, 9 sep. 1966 : Le Filet de pêche : **DKK 6 700** – Londres, 9 mai 1979 : Travaux champêtres, h/pan. (66,5x91,5) : **GBP 5 000** – Londres, 20 mars 1981 : Enfants dans une prairie, h/t (90,2x115,5) : **GBP 5 500** – Stockholm, 1er nov. 1983 : Scène d'intérieur, h/t (47x66) : **SEK 86 000** – Stockholm, 14 nov. 1984 : Portrait des sœurs Blixen-Finecke, past. (159x148) : **SEK 146 000** – Stockholm, 22 avr. 1986 : Jeune femme et fillette dans un jardin, h/pan. (48x62) : **SEK 220 000** – Londres, 25 mars 1987 : Enfants près d'une barrière, pl. (24,5x22) : **GBP 2 500** – Londres, 25 nov. 1987 : Un petit bouquet de fleurs des champs, h/t (76x61) : **GBP 16 000** – Paris, 29 nov. 1989 : Le Jeu de balle, h/t (74x100) : **FRF 140 000** – Londres, 4 oct. 1991 : Sur le chemin de la maison, h/pan. (67,3x94) : **GBP 2 090** – Londres, 16 juin 1993 : Portrait d'une jeune fille en chapeau, h/t (59x45) : **GBP 3 105** – Stockholm, 30 nov. 1993 : Deux enfants cueillant des fleurs dans une prairie, h/t (46x35) : **SEK 29 000**.

SALMSON Jean Baptiste
Né en 1807 à Stockholm. Mort en 1866 à Paris. xixe siècle. Français.
Médailleur et tailleur de camées.
Élève de Bosio. Père de Jean Jules S.

SALMSON Jean Jules
Né le 18 juillet 1823 à Paris. Mort le 7 mai 1902 à Coupvray (Seine-et-Marne). xixe siècle. Français.
Sculpteur de statues, médailleur, illustrateur.
Il fut élève de Dumont, Ramey et Toussaint. Il débuta au Salon de 1859, obtenant une médaille de deuxième classe en 1863 et en 1867 ; il fut fait chevalier de la Légion d'honneur la même année. En 1876, il fut appelé par le gouvernement genevois à la direction de l'École des Arts industriels ; il y fit preuve des qualités artistiques et administratives les plus sérieuses et contribua puissamment à la réussite de cet établissement. En 1891, il fut nommé membre correspondant de l'Institut de France. En 1892, il publia un volume illustré : Entre deux coups de ciseau, souvenirs d'un sculpteur. On lui doit aussi la cheminée du foyer du théâtre de Genève.
Musées : Chamonix : Monument d'H. B. de Saussure et de Balmat 1887 – Genève (Mus. mun.) : Maquette d'une statue de J. J. Rousseau – Paris (Tribunal de commerce) : La Prudence 1865, statue – Paris (Opéra) : Haendel, statue – Paris (Théâtre du Vaudeville) : Cariatides : La Folie, La Comédie, La Satire, La Musique – Paris (Luxembourg) : La Dévideuse, statue en bronze – La Rochelle (Hôtel de Ville) : Henri IV 1876, buste.
Ventes Publiques : Enghien-les-Bains, 26 juin 1983 : Guerrier arabe, bronze patine brun nuancé (H. 59) : **FRF 76 000** – Londres, 21 mars 1985 : Arabe debout ; Femme arabe debout, bronze, patine brune, une paire (H. 56 et 53) : **GBP 2 100** – Londres, 20 mars 1986 : Jeune homme à l'arc et sa belle vers 1880, bronze patine brun clair (H. 81) : **GBP 2 400** – Paris, 8 déc. 1989 : Porteuse d'eau, bronze patine métallic (H. 55) : **FRF 18 000** – New York, 14 oct. 1993 : Guerrier arabe, bronze (H. 56) : **USD 2 530** – New York, 20 juil. 1994 : Pandore, bronze (H. 54,6) : **USD 1 840**.

SALMSON Johan ou Isak
Né en 1799 à Stockholm. Mort en 1859 à Paris. xixe siècle. Suédois.
Sculpteur, médailleur.
Fils de Sem S. Il sculpta des bas-reliefs et des médailles pour la famille royale suédoise.

SALMSON Louis Adolphe ou Salmon
Né en 1806 à Paris. Mort en septembre 1895 à Paris. xixe siècle. Français.
Peintre d'histoire, aquarelliste, portraitiste et graveur.
Élève de Ingres et de Henriquel-Dupont ; deuxième prix au concours de Rome en 1830, et premier prix de gravure en 1834. Il débuta au Salon en 1852 et obtint des médailles de deuxième classe en 1853 et 1886. Chevalier de la Légion d'honneur en 1867. En Italie, il exécuta de nombreuses copies à l'aquarelle d'après les anciens maîtres. Il fit aussi des portraits fort appréciés par la haute société romaine. C'est surtout comme graveur qu'il est connu.

SALMSON Sem
Né en 1767 à Prague. Mort en 1822 à Stockholm. xviiie-xixe siècles. Suédois.
Graveur.

SALMSON Sem. Voir aussi SALMSON Axel Jakob

SALMSON Semmy
Né en 1812. Mort en 1860. xixe siècle. Suédois.
Graveur.
Fils de Sem Salmson, il fut graveur à la cour de Suède.

SALMSON Théodore Frédéric, orthographe erronée.
Voir **SALMON**

SALMUSMÜLLER. Voir **SALOMUSMÜLLER**

SALO Domenico da ou **Salo Domenico di Pietro Grazioli da Salo**. Voir **GRAZIOLI da Salo Domenico di Pietro**

SALO Pietro da ou **Salo Pietro di Lorenzo Grazioli da Salo**. Voir **GRAZIOLI da Salo Pietro di Lorenzo**

SALO Y JUNQUET José
Né le 24 novembre 1810 à Mataro. Mort le 3 septembre 1877 à Cordoue. xixe siècle. Espagnol.
Peintre, sculpteur et restaurateur de tableaux.
Élève de Fr. Lopez, de D. Campeny et de S. Mayol. Il peignit des tableaux pour la cathédrale de Cordoue et l'église d'Adamuz.

SALO Y JUNQUET Nicolas Salo y Prieto
Né le 30 mai 1834 à Cordoue. Mort le 22 mai 1854 à Madrid. xixe siècle. Espagnol.
Peintre.
Élève de son père José S. et de Federico Madrazo.

SALODINI Francesco Carlo
Né à Brescia. xxe siècle. Italien.
Peintre.
En 1948, il fut le premier titulaire du Prix Montparnasse, décerné sous les auspices de la Ville de Paris, attribué à un artiste italien résidant en Italie, consistant en une bourse de voyage en France. Ce prix est institué en réciprocité du prix de la Ville d'Este.

SALOGNE, Mlle
Française.
Peintre.
Le Musée de Versailles conserve d'elle *Portrait de Charles V de Lorraine*.

SALOMAN Geskel ou **Salomon**
Né le 1er avril 1821 à Tondern. Mort le 5 juillet 1902 à Bastad. xixe siècle. Suédois.
Peintre d'histoire, scènes de genre, portraits, intérieurs, graveur.
Il fut élève d'Eckerberg et de Lund à l'Académie de Copenhague. Il vint ensuite à Paris et y travailla avec Couture. En 1860 et 1861, il voyagea en Algérie. On le cite aussi exposant au Salon de Paris et obtenant des mentions honorables en 1861 et 1863. Établi en Suède, il devint membre de l'Académie de Stockholm en 1871, peintre de la cour de Suède en 1876 et fut décoré de l'ordre de Gustave Vasa en 1869.
Musées : COPENHAGUE : *Les Filles du Marsk Stig* – GÖTEBORG : *Nouvelles de Crimée* – STOCKHOLM : *Intérieur de tisserands à Bohuslan* – *Jeune fille lisant une lettre*.
Ventes Publiques : GÖTEBORG, 7 nov 1979 : *Le bouquet* 1900, h/t (46x37) : **SEK 9 600** – STOCKHOLM, 15 nov. 1989 : *Homme au bord d'un lac surveillant un chaudron* 1896, h/t (37x31) : **SEK 5 500** – LONDRES, 17 oct. 1997 : *Repos au bord de l'eau*, h/t (78x117) : **GBP 18 400**.

SALOMÉ
Né en 1954. xxe siècle. Allemand.
Peintre. Néo-expressionniste ou nouveau-fauve.
En 1977, avec Fetting, Midddendorf, B. Zimmer et Castelli, il participa à la fondation de la *Galerie am Moritzplatz* à Berlin, où ils exposèrent leurs propres œuvres. Il participa aussi aux expositions collectives : 1983 CAPC, musée d'Art contemporain de Bordeaux, avec Castelli, Fetting, et Luciano.
Ventes Publiques : NEW YORK, 3 mai 1985 : *Nageurs* 1982, gche (96,5x187,4) : **USD 9 000** – LONDRES, 26 juin 1986 : *Nackte grün* 1981, peint. poudre/t. (240x200) : **GBP 11 000** – PARIS, 16 oct. 1988 : *Sumo Kämpfer – Roter Kreis* 1982, techn. mixte/t. (200x240) : **FRF 130 000** – NEW YORK, 8 nov. 1989 : *Nina 15* 1980, acryl./t. (200x240,5) : **USD 15 400** – NEW YORK, 7 mai 1990 : *La grosse douche* 1988, acryl./t. (213,3x152,6) : **USD 12 650** – PARIS, 20 nov. 1991 : *Scène romantique* 1983, acryl./t. (183x276,5) : **FRF 35 000** – NEW YORK, 24 fév. 1993 : *Garçons en jeans II* 1987, acryl./t. (195,6x133,3) : **USD 5 500** – NEW YORK, 3 mai 1994 : *Nageurs* 1983, temp./t. (160x257,2) : **USD 9 775** – LONDRES, 30 nov. 1995 : *Nageurs noirs* 1990, rés. synth./t. (80x100) :

GBP 4 370 – LONDRES, 6 déc. 1996 : *Der nackte Lebensweg* 1981, acryl./t. (240x200) : **GBP 6 325**.

SALOMÉ Émile
Né le 13 décembre 1833 à Lille. Mort le 25 août 1881 à Lille. xixe siècle. Français.
Peintre de genre et paysagiste.
Fils de Louis S. Élève de Souchon et Colas aux Écoles académiques de Lille. Pensionnaire Wicar à Rome en 1862. Il exposa au Salon de Paris de 1861 à 1881.

Musées : LILLE : *Le fabricant de balais du Mont-Noir* – *Le fabricant de balais du Mont-Noir*, esquisse – *La Dascuccia* – *La maison de Thérèse* – NEUCHÂTEL : *Tête d'une dentellière du département du Nord*.
Ventes Publiques : PARIS, 1889 : *Solitude* : **FRF 300** – NEW YORK, 28 oct. 1982 : *Jeune fille au tambourin* 1864, h/t (80x60,5) : **USD 2 500**.

SALOMÉ Louis
Né le 6 avril 1812 à Bailleul (Nord). Mort le 10 octobre 1863 à Lille (Nord). xixe siècle. Français.
Graveur au burin.
Père d'Émile S.

SALOMON
xviie siècle. Polonais.
Peintre de portraits.
En 1695, il se rendit en Italie où il s'installa. Ses peintures sont volontiers humoristiques.
Musées : FLORENCE : *Portrait*.

SALOMON
xviiie siècle. Actif à Königsberg vers la fin du xviiie siècle. Allemand.
Paysagiste amateur.

SALOMON, Maître de. Voir **MAÎTRE des TÊTES DE ROIS**

SALOMON A., dit **le Tropézien**
xxe siècle. Français.
Peintre de paysages, marines.
Ventes Publiques : NEUILLY, 20 oct. 1991 : *Tartane à Saint-Tropez*, h/t (54x65) : **FRF 7 000** – NEUILLY, 12 déc. 1993 : *Saint-Tropez* 1926, h/t (50x61) : **FRF 4 500**.

SALOMON Adam. Voir **ADAM-SALOMON Antony Samuel**

SALOMON Anne Élodie
Née à Marseille (Bouches-du-Rhône). xixe siècle. Française.
Peintre de natures mortes.
Élève de Seleron, de L. Cogniet et de Troyon. Elle exposa au Salon de 1859 et 1861. Le Musée de Provins conserve d'elle *Le Butor*.

SALOMON Antony Samuel Adam. Voir **ADAM-SALOMON**

SALOMON Benedikt
Mort en 1810. xixe siècle. Actif à Polozk. Russe.
Graveur de portraits.

SALOMON Bernard, dit **le Petit Bernard, Bernardus Gallus** et **Bernardo Gallo**
Né entre 1506 et 1510 à Lyon. Mort vers 1561 à Lyon. xvie siècle. Français.
Peintre, illustrateur et graveur.
Le lieu de sa naissance est contesté, mais il est certain qu'il vécut à Lyon vers le milieu du xvie siècle. On prétend qu'il fut élève de Jean Cousin ce qui établirait qu'il a au moins travaillé à Paris. Plusieurs jolis volumes imprimés vers la fin du xvie siècle à Lyon, à Paris ont été illustrés par lui, entre autres une *Bible figurée*, *Les métamorphoses d'Ovide, figurées*, ouvrage publié à Lyon en 1557-1558, *Le livre des hymnes du temps*, imprimé à Lyon vers 1560. On lui doit également une série de dix-neuf planches, formant le *Livre des termes* (1572), ainsi que les ornements d'un livre conservé à la Bibliothèque nationale de Paris. Salomon et ses disciples eurent une influence considérable sur le développement de l'ornementation des livres. Paul Jamot a remarqué que Vélasquez tenait l'idée générale de la

composition des *Lances*, d'une de ses gravures, illustrant les *Quatrains historiques de la Bible*, du Chanoine Claude Paradin, parus à Lyon en 1553. Cette gravure illustre la rencontre d'Abraham et de Melchisedec ; les coïncidences sont indubitables. La tradition rapporte qu'il eut un fils, Jean Bernard, qui pratiqua la gravure comme lui et que l'on appelait Giovanni Gallo, Johanus Gallus. Voir Gallo (Giovanni) et Salomon (Jean).

SALOMON Charlotte
Née en 1917 à Berlin. Morte en 1943 à Auschwitz, au camp de déportation. XXᵉ siècle. Allemande.
Peintre à la gouache, dessinateur.
Elle a participé en 1996 à l'exposition *Inside the visible* consacrée à la création féminine artistique à la Whitechapel Art Gallery de Londres. En 1992 la salle d'art graphique du Centre Beaubourg a présenté une sélection de cent soixante-dix gouaches extraites de son œuvre unique, *Vie ? ou Théâtre ?*, constituée d'une suite de près d'un millier de dessins gouachés, en sorte d'autobiographie illustrée, où s'interpénètrent avec audace image, d'une évidente qualité picturale, et texte, retraçant la fatalité de son existence brisée par la répression antisémite.

SALOMON Geskel. Voir **SALOMAN**

SALOMON Jean
XVIᵉ siècle. Actif à Lyon de 1548 à 1559. Français.
Peintre et graveur.
Fils de Bernard S. Voir l'article Salomon (Bernard) et Gallo (Giovanni).

SALOMON Jean-Claude
Né le 4 décembre 1928 à Paris. XXᵉ siècle. Français.
Peintre de nus, natures mortes, fleurs, aquarelliste, pastelliste, dessinateur. Expressionniste.
Jean-Claude Salomon fut élève de Jean Souverbie à l'École des Beaux-Arts de Paris. Il participe à des expositions collectives, dont, à Paris, les Salons des Surindépendants, des Indépendants, d'Automne, Comparaisons, de la Peinture à l'Eau, de la Société Nationale des Beaux-Arts, et au Salon de Mantes-la-Jolie, dont il est sociétaire, ainsi qu'à divers groupes : en 1972 à Rohan (Cher), 1986 à Grenoble, 1987 à Romans (Isère), dans des galeries de Paris, Mulhouse, Saint-Marcellin, Strasbourg, Miami, Papeete. Il présente des ensembles de ses œuvres dans des expositions personnelles, dont : 1959, 1967 Paris, galerie Vidal ; 1971 Paris, galerie des Capucines ; 1980 Paris, galerie Armine ; 1982, 1983, 1986, 1987 Fresneaux-Montchevreuil (Oise) ; 1983 Théâtre de Beauvais ; Strasbourg, galerie Aktuarius ; 1985 Paris, galerie de Sèvres ; La Rochelle, galerie Lhote ; 1987 Château de Gisors ; 1989 Paris, galerie Sculptures ; etc. En 1971, il fut sélectionné pour le Prix de la Critique.
Par un subtil cheminement, vraie pétition de principes, qui inclut la fin dans les moyens, Jean-Claude Salomon se crée une écriture picturale allusive, une matière fluide, une couleur transparente, afin de réserver toute la consistance possible de l'œuvre à l'opposition de la lumière et de l'ombre, l'ombre dont à son tour le rôle est de rendre la lumière le plus fluide possible, la lumière étant, qu'il s'agisse de nus ou d'objets de natures mortes, le seul vrai sujet de sa peinture. Valérie Salomon en écrit : « Les objets, en tant qu'objets, n'ont plus d'importance, ils ne sont qu'un prétexte au véritable sujet de la toile qui est l'expression de l'émotion que peut susciter en nous leur présence. »
■ J. B.
BIBLIOGR. : Gérard Xuriguera, in : *L'Art Contemporain*, Édit. Mayer, Paris, 1987 – Georges-Arthur Goldschmidt, Valérie Salomon : catalogue de l'exposition *Salomon*, 1989.
MUSÉES : BEAUVAIS (Mus. dép. de l'Oise) – GENÈVE (Mus. du Petit Palais).

SALOMON Joseph
XIXᵉ siècle. Autrichien.
Peintre de sujets mythologiques.
Il travailla à Vienne de 1822 à 1844.
VENTES : LONDRES, 8 déc. 1995 : *Le Choix d'Hercule*, h/t (73x57,2) : GBP 5 750.

SALOMON Louis
Né en 1815. Mort en 1903 à Bordeaux. XIXᵉ siècle. Actif à Bordeaux (Gironde). Français.

Peintre.
Élève de Dauzat, de Brascassat et de Delaroche.

SALOMON Robert
XIXᵉ siècle. Actif à Liverpool vers 1824. Britannique.
Peintre.
Le Musée de Liverpool conserve de lui deux peintures.

SALOMON Simeon. Voir **SOLOMON**

SALOMON de Dantzig. Voir **SALOMONE di Danzica**

SALOMON de Morbeyque
Sans doute originaire de Morsbecque, dans le Pas-de-Calais. Français.
Sculpteur de statues.
Il travailla aux statues de la grande salle du château de Germolles à Châlon.

SALOMON LAUGIER. Voir **LAUGIER Marius François**

SALOMONE Gaetano
XVIIIᵉ siècle. Actif à Naples dans la seconde moitié du XVIIIᵉ siècle. Italien.
Sculpteur.
Il travailla pour l'église de l'Annonciation de Naples ainsi que pour le château et le parc de Caserta.

SALOMONE Giovanni
Né le 28 novembre 1806 à Naples. Mort le 15 février 1877. XIXᵉ siècle. Italien.
Peintre.
Il peignit des tableaux d'autel pour des églises de Naples.

SALOMONE Yvan
Né en 1957 à Saint-Malo (Ille-et-Vilaine). XXᵉ siècle. Français.
Peintre de paysages urbains, aquarelliste, dessinateur.
Il vit et travaille dans sa ville natale. Il participe à des expositions collectives, dont : 1987, 1988, Salon de Montrouge ; 1988, *Made in France*, galerie A. Candau, Paris ; 1990, *Intérieur-Extérieur*, galerie Froment-Putman, Paris ; etc. Il montre des ensembles de ses travaux dans des expositions personnelles : 1992, La Criée, Rennes ; 1993, *Witte de With*, Centre d'art contemporain, Rotterdam ; 1994 ; Foire Internationale d'Art Contemporain (FIAC), présenté par la galerie Praz-Delavallade, Paris ; 1994, *Rennes 120*, galerie J. Dutertre, Rennes ; 1994, Fonds régional d'art contemporain de Haute-Normandie, Château-Musée de Dieppe ; 1995, Musée de Rochechouart, Paris ; 1996, *Copie*, avec l'artiste Gilles Mahé, Espace Croisé, Lille ; 1996, galerie Albert Baronian, Bruxelles ; 1997, *Toulouse 227*, galerie Sollertis, Toulouse ; 1997, Le Spot, Le Havre.
Après une période d'activités conceptuelles, non sans rappeler l'esprit et la technique objective d'Edward Hopper, mais ici à l'aquarelle utilisée à son maximum de saturation et sans aucun effet de transparence, il peint des vues des sites de l'industrie maritime, des chantiers portuaires, qui lui sont familiers et qu'il collecte d'abord par la photographie.
BIBLIOGR. : Bernard Lamarche-Vadel, Yannick Miloux : *Yvan Salomone*, Édit. Praz-Delavallade, Paris, 1992 – Manuel Jover : *Yvon Salomone*, in : *Beaux-Arts*, Paris, mars-avr. 1993 – Pierre Sterckx : *Yvan Salomone. Les enjeux de l'eau*, in : *Art Press*, nº 228, Paris, octobre 1997.
MUSÉES : AMIENS (FRAC Picardie) : *Sans titre 1993*, deux dess. – *Sans titre 1994*, six aquar. – CHÂTEAUGIRON (FRAC Bretagne) : aquarelles – ROUEN (FRAC Haute-Normandie) : *Sans titre 1995*, huit aquar.

SALOMONE di Danzica
Né peut-être à Dantzig. Mort à Milan. XVIIᵉ siècle.
Peintre.
Il est venu en Italie vers 1695. Ses ouvrages sont remarquables par leur fini et leur exactitude. Ils représentent généralement des sujets bouffons. Grégori a fait son portrait, qui se trouve au Musée Fiorentino.

SALOMONE de Grassi. Voir **GRASSI**

SALOMONS Edward
Mort en 1906. XIXᵉ-XXᵉ siècles. Britannique.
Peintre, aquarelliste et architecte.
Membre de la Society of British Architects. Il exposa une *Vue de Venise* à la Grosvenor Gallery en 1880. Le Musée de Manchester conserve de lui *Vérone* (aquarelle).

SALOMONSEN Oswald Lykkeberg. Voir **SALA Eugène de**

SALOMUSMÜLLER Ernst Gottfried ou **Salmusmüller**
Né en 1700 à Augsbourg. Mort en 1771 à Augsbourg. XVIIIᵉ siècle. Allemand.
Médailleur et graveur.

SALOMUSMÜLLER Georg Wilhelm
Né vers 1689. Mort en 1722 à Augsbourg. XVIIIe siècle. Allemand.
Graveur au burin.

SALOMUSMÜLLER Matthäus Sigmund ou Salmusmüller
Né vers 1696. Mort en 1731 à Augsbourg. XVIIIe siècle. Allemand.
Dessinateur et graveur au burin.
Il grava des portraits et des vues d'Augsbourg.

SALONI Agostino
XVIIe siècle. Actif à Brescia en 1699. Italien.
Peintre.

SALONIER Carl
XVIIIe siècle. Actif à Liège à la fin du XVIIIe siècle. Belge.
Peintre.
Frère de Franz S. Il exposa à Dresde quatre miniatures et son portrait peint par lui-même de 1797 à 1799.

SALONIER Franz ou Salonyer, Solonyer
XVIIIe-XIXe siècles. Éc. flamande.
Peintre de genre, paysages et aquafortiste.
Frère de Carl Salonier. Il était actif à Liège de 1790 à 1810. Il vécut longtemps à Dresde.

SALOUN Ladislav ou Ladislaus
Né le 1er août 1870 à Prague. XIXe-XXe siècles. Tchécoslovaque.
Sculpteur de monuments, statues.
Il fut élève de Bohuslav Schnirch et Thomas Seidan à Prague. Il a sculpté des statues pour des bâtiments publics de Prague et le *Monument de Jan Huss* qui se dresse seul sur la Grand-Place de Prague.

SALPION
Ier siècle avant J.-C. Actif à Athènes au Ier siècle av. J.-C. Antiquité grecque.
Sculpteur.
Le Musée de Naples conserve un cratère en marbre avec des bas-reliefs exécutés par cet artiste.

SALPIUS Ulrich von
XIXe siècle. Actif dans la seconde moitié du XIXe siècle. Allemand.
Officier et sculpteur amateur.

SALSET Bartolomé
Mort le 13 mars 1418 à Valence. XVe siècle. Espagnol.
Peintre.

SALSTERNO ou Salsternus, appellation erronée. Voir SOLSERNUS

SALT Henry
Né le 14 octobre 1780 à Lichfield. Mort le 30 août 1827 à Dessuke (près d'Alexandrie). XIXe siècle. Britannique.
Dessinateur.
Il fit ses études dans sa ville natale et accompagna Lord Valentia aux Indes, en 1802. Salt fournit des dessins pour l'ouvrage publié par ce dernier en 1809 sur son voyage. Explorateur, chargé par le gouvernement anglais de porter des présents au roi d'Abyssinie en vue d'une alliance, notre artiste eut l'occasion de recueillir les éléments qui lui permirent de publier vingt-quatre vues de cette région et de la mer Rouge. Nommé consul général d'Angleterre en Égypte, il profita de ses fonctions pour poursuivre d'intéressantes études sur les antiquités égyptiennes.

SALT John
Né en 1937 à Birmingham. XXe siècle. Actif depuis 1967 aux États-Unis. Britannique.
Peintre, technique mixte, lithographe. Hyperréaliste.
Il fut d'abord élève du Birmingham College of Art, puis, à Londres, de la Slade School. En 1967, il alla s'établir aux États-Unis. De 1960 à 1967, il eut une activité d'enseignant dans divers collèges anglais ; en 1967 et 1968, au Maryland Institute of Art. Il a commencé à exposer à Birmingham, en 1965 et 1967. Une fois à New York, il a participé aux expositions collectives qui ont consacré l'hyperréalisme : 1971 Chicago *Radical Realism*, au Museum of Contemporary Art ; Biennale de Paris ; 1972 New York *Sharp Focus Realism* ; Kassel, Documenta V. En 1969, il fit sa première exposition personnelle à New York ; puis, en 1970, à Detroit ; en 1972 à Hambourg ; en 1973, de nouveau à New York. En 1972, sa participation à la Documenta V avait décidé de sa notoriété internationale.

Dans ses tout débuts, sa peinture se rapprochait, formellement, de l'abstraction, quoique le thème de la machine y fût souvent présent.

Arrivé aux États-Unis, il se rallia à l'hyperréalisme, dont l'exemple d'origine se voulait en principe constat désabusé de la civilisation américaine. Il commença par découvrir les possibilités offertes par la photo, qu'il utilisait comme point de départ pour ses peintures. D'abord, il se servait de photographies dites « artistiques », puis, les jugeant bientôt artificielles, il en vint à la simple photo-constat. Comme pour la plupart des hyperréalistes, la photo est alors reproduite le plus fidèlement possible, cherchant peut-être moins à donner l'illusion de la réalité elle-même qu'à peindre une image déjà médiatisée de cette réalité. Dans le cas de John Salt, l'automobile, symbolique d'une civilisation, s'imposa comme le sujet presque exclusif de ses peintures, l'automobile choisie justement parce que sujet neutre, apte à une image de constat neutre, « voiture si évidente, si laide, si envahissante, si inutile ». Pour les peindre, sans romantisme de facture, il se sert de peinture au pistolet, selon la technique même de peinture des voitures. Ces autos, il les privilégie vieillies, abandonnées, sièges défoncés, vitres brisées, avant la casse ; en cadre la vue d'ensemble, il peut n'en peindre que des détails, il en peint souvent l'intérieur, qui évoque la crasse, la détérioration ou garde les traces de l'accident.

La peinture de John Salt, présente dans les expositions vouées au courant hyperréaliste du moment, a bénéficié de l'engouement qu'elles ont alors suscité. Elle témoigne d'un phénomène ponctuel de la vie artistique, comme il s'en produit régulièrement, en surplus des événements majeurs de l'histoire de l'art.

■ J. B.

BIBLIOGR. : In : *Diction. Univ. de la Peint.*, Le Robert, Paris, 1975.
VENTES PUBLIQUES : LONDRES, 3 déc. 1974 : *Montego 1969* : GNS 6 000 – NEW YORK, 4 mai 1982 : *Green Chevy in green fields* 1973, h/t (125x183) : USD 17 000 – NEW YORK, 2 mai 1985 : *Demolished vehicke (S.T.O. with trash)* 1971, h/t (129,5x185,5) : USD 7 500 – NEW YORK, 9 mai 1990 : *Car scolaire et camionnette rouge* 1973, h/t (124,5x182,8) : USD 46 750 – NEW YORK, 3 oct. 1991 : *Pastorale de banlieue* 1972, h/t (116x147) : USD 19 800 – NEW YORK, 6 mai 1992 : *Le Véhicule abandonné, sièges déchirés* 1970, h/t (131,7x194,3) : USD 11 000 – ZURICH, 21 avr. 1993 : *Voiture* 1969, techn. mixte et collage/pap. (60,5x86) : CHF 1 500 – LUCERNE, 20 nov. 1993 : *Elektra* 1969, h/t (135x175) : CHF 16 000 – AMSTERDAM, 30 mai 1995 : *Naufrage du désert*, litho. en coul. (55x81) : NLG 1 063.

SALTAMACCHIA Placido
XVIe-XVIIe siècles. Actif à Messine de 1595 à 1616. Italien.
Peintre d'histoire, portraits.
Élève de D. Guinaccia et de G. S. Comandé. Imitateur d'Alonso Rodriguez.

SALTANOV Bogdan ou Ivan ou Saltanoff
D'origine persane. XVIIe siècle. Travaillant à Moscou de 1667 à 1702. Russe.
Peintre.
Il travailla pour la cour de Moscou et des églises de cette ville.

SALTARELLO Damaso ou Saltarelli
XVIIe siècle. Travaillant à Florence de 1600 à 1625. Italien.
Peintre.
Religieux de l'ordre de Citeaux.

SALTARELLO Luca ou Sartarelli ou Saltaregli ou Saltarelli
Né vers 1610 à Gênes. Mort probablement vers 1655 à Rome, très jeune. XVIIe siècle. Italien.
Peintre d'histoire.
Cet artiste, qui donnait de grandes espérances, fut élève de Domenico Fiasella. Il peignit notamment dans sa ville natale, à l'église San Stefano, *Le miracle de saint Bénédict*, à S. Andrea, *Le martyre de saint André*. En 1655, il vint à Rome, où l'on dit qu'il mourut peu après des suites de son ardeur au travail.

SALTER William
Né le 26 décembre 1804 à Honiton. Mort le 22 décembre 1875 à Londres. XIXe siècle. Britannique.
Peintre d'histoire, compositions religieuses, portraits.
En 1822, il vint à Londres et y fut élève de Northcote. Il se rendit ensuite en Italie et séjourna à Florence, Rome et Parme. Il revint en Angleterre en 1833. On le voit exposant à Londres, de 1822 à 1875, notamment à la Royal Academy, à la British Institution, à Suffolk Street. Membre de la Society of British Artists, il en fut le

vice-président. Il fut également membre de l'Académie de Florence.

Pour autant qu'il n'y ait pas confusion avec William Salter Herrick sur les attributions en ventes publiques, il peignit aussi des sujets empruntés à Shakespeare et à la vie des Stuart. À moins qu'il soit identique à William Salter Herrick.

Ventes Publiques : Stockholm, 19 mai 1992 : *Vierge à l'Enfant avec saint Jérôme et sainte Marie-Madeleine*, h/t (195x145) : **SEK 20 000** – Londres, 15 déc. 1993 : *Portrait d'un officier italien portant la croix de Saint-Maurice et Saint-Lazare, l'ordre de Saint-Grégoire et de François Iᵉʳ-de-Sicile* 1837, h/t (112,1x85,7) : **GBP 3 450**.

SALTERIO Stefano ou Saltieri
XVIIIᵉ siècle. Italien.

Sculpteur de sujets religieux, statues.

Il travaillait à Laglio. Il sculpta des ornements en stuc et des statues pour des églises de Mantoue et pour l'église de Schwyz.

SALTES Giorgio
XVIIᵉ siècle. Actif à Gênes en 1621. Italien.

Peintre.

SALTFLEET F. Voir l'article SALTFLEET J.

SALTFLEET J.
XIXᵉ siècle. Britannique.

Peintre de paysages, marines, aquarelliste.

Nous trouvons dans le catalogue du Royal Institute of Painters in Water-Colours, en 1892, un artiste du nom de F. Saltfleet à Sheffield, qui expose un paysage. Peut-être est-il identique à notre aquarelliste.

Musées : Bristol : *Marée montante*, aquarelle – *Le Pont de Londres au soleil couchant*, aquarelle.

SALTI Giulio
Né le 21 juillet 1899 à Barberino di Mugello. XXᵉ siècle. Italien.

Peintre de genre, portraits, paysages, natures mortes.

Il se forma seul à la peinture.

Ventes Publiques : Los Angeles, 10 juin 1976 : *Jeune femme au bord de la mer*, h/cart. (48,2x32) : **USD 500**.

SALTIERI Stefano. Voir SALTERIO

SALTINI Pietro
Né le 21 février 1839 à Florence. Mort en octobre 1908 à Florence. XIXᵉ-XXᵉ siècles. Italien.

Peintre de genre.

Il fut élève de Tito (?) Lessi, puis de Enrico Pollastrini à l'Académie des Beaux-Arts de Florence. Il devint lui-même professeur-correspondant de cette académie.

Musées : Liège : *Vieux savetier et son chat* – Trieste (Mus. Revoltella) : *Entre deux amis* – *Le Conte de la grand-mère*.

Ventes Publiques : New York, 25 nov. 1908 : *Le Jeu de cartes* : **USD 320** ; *Le Chat favori* : **USD 80** – Londres, 30 nov. 1984 : *Chez le cordonnier*, h/t (83,8x68,5) : **GBP 8 500** – New York, 13 fév. 1985 : *Les marionnettes*, h/t (61x101,5) : **USD 19 000** – Londres, 16 mars 1994 : *La Gazette humoristique*, h/t (84x70) : **GBP 13 800** – Londres, 16 nov. 1994 : *Jeux avec le bébé*, h/t (54x47) : **GBP 17 825**.

SALTO Axel Johann
Né le 17 novembre 1889 à Copenhague. XXᵉ siècle. Danois.

Peintre d'histoire, paysages animés, sculpteur, céramiste, lithographe, illustrateur.

Il fut élève de Holger Grönvold, P. Rostrup Boyesen, Julius Paulsen. Il était le mari de Kamma Salto.

Il fut surtout sculpteur-céramiste, créant des vases de pierre ou de poterie vernissés.

Ventes Publiques : Copenhague, 9 mai 1990 : *Grand vase de pierre vernissée* (H. 39) : **DKK 13 000** – Copenhague, 31 oct. 1990 : *Vase de pierre vernissée avec une couverte sang de bœuf* 1957 (H. 18) : **DKK 4 300** – Copenhague, 21 avr. 1993 : *Christian IV pendant la bataille de Barenberg en 1626* 1918, h/t (189x252) : **DKK 19 000** – Copenhague, 20 oct. 1993 : *Grand vase de pierre vernissée* (H. 39) : **DKK 9 500** – Copenhague, 13 avr. 1994 : *Daims dans un paysage avec un volcan*, peint./rés. synth. (155x248) : **DKK 13 000** – Copenhague, 19 oct. 1994 : *Vase de poterie avec motif floral vernissé* (H. 53) : **DKK 18 000**.

SALTO Diego del
Né à Séville. XVIᵉ siècle. Espagnol.

Peintre de compositions religieuses, miniatures.

Religieux de l'ordre des Augustins. On cite de lui une *Descente de croix*.

SALTO Kamma, pour Anna Camilla, née Thorn
Née le 13 juillet 1890 à Hammersholm. XXᵉ siècle. Danoise.

Peintre.

Elle était la femme d'Axel Johann Salto.

SALTO Naja
Née vers 1945. XXᵉ siècle. Danoise.

Peintre de compositions murales, décorations monumentales, cartons de tapisseries, de mosaïques, de vitraux, décors et costumes de théâtre, designer, décorateur. Polymorphe.

Née « dans un foyer d'artistes », elle pourrait être la fille d'Axel et Kamma Salto. Elle commença par être scénographe dans divers théâtres danois. Depuis 1968, elle participe à de nombreuses expositions collectives au Danemark, en Suède, Norvège, ainsi qu'en 1982 à New York, Los Angeles ; en 1983 à Tilburg en Hollande et Hanovre ; en 1984 *Design au Danemark*, au château de Biron (Dordogne) et au Musée des Beaux-Arts de Nancy ; 1988 Lyon, Musée des Arts Décoratifs ; Caen, Musée des Beaux-Arts ; Lodz, Pologne, 6ᵉ Triennale Internationale ; 1989 Aalborg, Nordjyllands Kunstmuseum ; 1992 Charlottenborg-Copenhague ; etc. Elle fait des expositions personnelles : 1967 Copenhague ; 1980, 1984 Amsterdam, galerie Linart ; 1983 Copenhague ; 1987 Copenhague, Kunstindustrimuseet ; 1988 Herning, au Musée ; 1990 Lund, Suède, *Axis Mundi*, Skissernas Museum ; 1994 Aarhus ; Paris *Naja Salto – Copenhague-Aubusson aller-retour*, Maison du Danemark ; etc.

Ses débuts de scénographe l'ont définitivement habituée aux grands formats. Dans des techniques très diversifiées, huile sur toile, tapisseries, mosaïques, vitraux, verre peint et cuit, elle fait preuve d'un talent fertile de décorateur, dans des esprits très différents, où l'on retrouve cependant des motifs ornementaux floraux et marins.

Bibliogr. : Divers : Catalogue de l'exposition *Naja Salto – Copenhague-Aubusson aller-retour*, Maison du Danemark, Paris, 1994.

SALTOFT Edvard Anders Christian
Né le 3 septembre 1883 à Copenhague. XXᵉ siècle. Danois.

Peintre de figures, portraits, natures mortes, fleurs, pastelliste, lithographe.

Il fut élève de Holger Grönvold, Peter Severin Kröyer, Laurits Regner Tuxen.

Ventes Publiques : New York, 28 oct. 1988 : *Nature morte de fleurs*, past./cart. (98,4x78,7) : **USD 1 320**.

SALTORELLI Luca. Voir SALTARELLO

SALTZA Carl Fredrik de, baron
Né le 29 octobre 1858 à Ortomta. Mort le 10 décembre 1905 à New York. XIXᵉ-XXᵉ siècles. Suédois.

Peintre de genre, portraits.

Il fut élève de l'Académie des Beaux-Arts de Stockholm, et poursuivit sa formation à Bruxelles et Paris.

SALTZER. Voir SALZER

SALTZMANN Anna
Née à Colmar (Haut-Rhin). XIXᵉ siècle. Française.

Peintre d'histoire.

Sœur d'Auguste Saltzmann. Le Musée de Colmar conserve d'elle : *La Résurrection*, *Le Crucifiement* et *Bacchanales*.

SALTZMANN Auguste
Né le 15 avril 1824 à Ribeauvillé (Haut-Rhin). XIXᵉ siècle. Français.

Peintre de paysages et archéologue.

Élève de son frère Henri Gustave S. Il exposa au Salon entre 1847 et 1850. Le Musée de Colmar conserve de lui des *Vues de la Corse, de Paestum et du golfe de Naples*.

SALTZMANN Carl
Né le 23 septembre 1847 à Berlin. Mort le 14 janvier 1923 à Berlin. XIXᵉ-XXᵉ siècles. Allemand.

Peintre de marines, peintre à la gouache.

Il fut élève de l'Académie des Beaux-Arts de Berlin, puis de Hermann Heschke. En 1878, il accompagna le prince Henri de Prusse dans son voyage autour du monde ; en 1888 l'empereur Guillaume II en Russie. Participant à des expositions collectives, il fut médaillé : en 1887 à Berlin, en 1893 à Chicago, en 1900 à Paris pour l'Exposition Universelle.

Musées : Berlin : *La Frégate Leipzig à Sainte-Hélène – Maneuvre de bateaux* – Breslau, nom all. de Wroclaw : *Borja Bai, Terre-de-Feu*.

VENTES PUBLIQUES : NEW YORK, 29 mai 1984 : *Vue d'Acapulco 1879*, h/t (53,5x42) : **USD 6 000** – HEIDELBERG, 14 oct. 1988 : *Vue de l'île de Helgoland un jour de tempête 1902*, gche (38x58) : **DEM 1 750**.

SALTZMANN Henri Gustave ou Salzmann
Né le 31 août 1811 à Colmar (Haut-Rhin). Mort le 28 novembre 1872 à Nyon. XIXᵉ siècle. Actif en Suisse. Français.
Peintre de paysages.
Il fut élève de Charles Caïus Renoux et d'Alexandre Calame. En 1856, il se maria à Genève. Il établit son atelier à Lancy, près de Genève. Il exposait au Salon de Paris, de 1846 à 1865, alors qu'il figurait aussi aux expositions de Genève.
Il fut particulièrement attiré par les paysages aux lumières fortes, aux contrastes durs : la Savoie, la campagne de Rome, la Provence, la Corse.
BIBLIOGR. : Gérald Schurr, in : *Les Petits Maîtres de la peinture 1820-1920, valeur de demain*, Les Éditions de l'Amateur, t. III, Paris, 1976.
MUSÉES : COLMAR : *Vue prise en Savoie – Souvenir de Corse – Les Aqueducs de la campagne de Rome* – GENÈVE (Mus. Rath) : *Environs de Rome*.
VENTES PUBLIQUES : PARIS, 21 fév. 1975 : *Campagne d'Italie, la fontaine*, h/t (36x66) : **FRF 2 100**.

SALUCCI Alexandro, chevalier ou Saluzzi
Né en 1590 à Florence. Mort après 1657 à Rome. XVIIᵉ siècle. Italien.
Peintre d'histoire, sujets mythologiques, paysages, aquarelliste.
Il fut membre de l'Académie de Saint-Luc, à Rome, en 1648.
MUSÉES : BÂLE : *Héliodore pillant le temple – Étang de Bethesda.*
VENTES PUBLIQUES : PARIS, 31 mars-1ᵉʳ avr. 1924 : *Vue de monuments*, aquar. : **FRF 150** – MILAN, 12-13 mars 1963 : *Vue de l'Arc de triomphe de Constantin ; Vue d'un château imaginaire :* **ITL 4 000 000** – ROME, 1ᵉʳ juin 1982 : *Architecture avec personnages*, h/t (179x264) : **ITL 16 000 000** – ROME, 28 avr. 1992 : *Capriccio architectural des galeries d'un palais*, h/t (74x100) : **ITL 40 000 000** – LUGANO, 1ᵉʳ déc. 1992 : *Paysage avec des ruines romaines*, h/t (68,5x52) : **CHF 2 800** – PARIS, 26 avr. 1993 : *Port méditerranéen animé*, h/t (85x119,5) : **FRF 170 000** – NEW YORK, 12 jan. 1995 : *Capriccio d'un port méditerranéen avec des personnages sur les marches d'une construction classique (peut-être Ulysse faisant ses adieux à Pénélope)*, h/t (93,3x125,7) : **USD 51 750** – ROME, 21 nov. 1995 : *L'enlèvement d'Hélène*, h/t (97x135) : **ITL 51 854 000**.

SALUZZO Cesare da. Voir CESARE di Piemonte

SALVA Guillermo
Espagnol.
Sculpteur.
Actif à Majorque, il a sculpté le socle de marbre pour les barrières du chœur de la cathédrale Pilar de Saragosse.

SALVA SIMBOR Gonzalo
Né en 1845 à Paris. Mort le 14 janvier 1923 à Valence. XIXᵉ-XXᵉ siècles. Espagnol.
Peintre de portraits, paysages.
Il fut élève de Rafael Montesinos.
MUSÉES : VALENCE.
VENTES PUBLIQUES : LONDRES, 30 mai 1984 : *Un patio animé de personnages 1870*, h/pan. (27x45) : **GBP 1 500**.

SALVADO Jacinto
Né le 17 octobre 1892 à Montroig (Tarragone). XXᵉ siècle. Actif depuis 1920 en France. Espagnol.
Peintre, peintre à la gouache, aquarelliste, peintre de cartons de vitraux, céramiste. Postcézannien, puis cubo-expressionniste, puis abstrait-géométrique.
Il fut élève en peinture des Écoles des Beaux-Arts de Barcelone, Marseille et Paris, où il se fixa à partir des années vingt. En 1923, il rencontra André Derain, avec lequel il travailla ensuite. En 1924, il fut soutenu par le critique Waldemar George ; en 1927, par Wilhelm Uhde et Georges Charensol. Il se lia alors intimement avec Picasso, Gargallo, Julio Gonzalez, Juan Gris, Braque. Dans les années trente, il se fixa au Castellet, au-dessus de Toulon. Autour de 1935, l'amitié de Hans Arp devint déterminante pour l'orientation de son art. En 1939, il alla se réfugier à Zurich, où il se lia et exposa avec Max Bill, et, après la guerre, revint définitivement à Paris.
Il participait à des expositions collectives, dont, à Paris : de 1924 à 1927, Salon des Tuileries ; 1925 à 1957, Salon d'Automne ; 1926

à 1960, Salon des Indépendants ; 1936, Salon des Artistes Espagnols, Musée du Jeu de Paume ; 1948 à 1956 Salon des Réalités Nouvelles ; 1959, 1960, Salon Comparaisons ; et à des groupes dans le Midi, où il séjournait souvent, dont, en 1957, Biennale de Menton.
Il montrait des ensembles de ses peintures dans des expositions personnelles : 1921, Barcelone, galerie Dalmau ; de 1927 à 1929, Paris, galerie Bing ; dans les années 1930, Paris, galerie Worms-Billiet ; 1956, 1960, 1961, 1971, 1974, Paris, ainsi qu'à Madrid, Alicante, Barcelone ; 1968, Châteauvallon-Toulon ; 1971 Paris, galerie Simone Heller ; 1978 Paris *Salvado, dessins et reliefs*, galerie Carmen Martinez.
Dans ses jeunes années, il était alors figuratif, l'amitié de Derain lui avait fait comprendre le fauvisme et incité à profiter de la leçon cézannienne, à travers quoi, et en particulier les *Baigneuses*, il renouait avec la forme-couleur du Gréco. En 1924, Waldemar-George le tenait pour l'un des meilleurs peintres de sa génération ; ainsi que Wilhelm Uhde et Georges Charensol, qu'il connut lors de ses expositions à la galerie Bing. Waldemar-George le fit évoluer à quelque expressionnisme. Peu après, le cubisme devait marquer durablement ses œuvres. À partir de 1936, il a peint des compositions abstraites, influencées par le géométrisme constructiviste de Kandinsky, voie où il s'engagea définitivement, dans des formulations précises souvent proches de celles d'Auguste Herbin. En 1961, il a réalisé des vitraux et céramiques pour l'église de l'architecte Maurice Novarina à La Forclaz. Dans les dernières années de sa longue vie, le chaleureux et truculent personnage qu'il était resté, de plus en plus seul de sa génération, bien que populaire dans son quartier Saint-Paul, fut oublié du monde artistique, accaparé par des intérêts plus immédiats. ■ Jacques Busse
BIBLIOGR. : Catalogue de l'exposition *Salvado*, gal. Simone Heller, Paris, 1971 – in : *Le Courant d'art*, Nº 1, Édit. Carmen Martinez, Paris, fév.-mars 1978.
VENTES PUBLIQUES : PARIS, 26 avr. 1926 : *Carnaval*, aquar. : **FRF 260** – PARIS, 3 mai 1930 : *Composition*, gche : **FRF 150** – VERSAILLES, 2 mai 1976 : *Le Clown au masque*, h/t (73x60) : **FRF 2 500** – PARIS, 29 jan. 1988 : *Transmission de lumière 1970*, h/pan. (53x60) : **FRF 5 000** – PARIS, 29 juin 1990 : *Portrait cubiste*, h/t (81,5x54) : **FRF 11 000**.

SALVADOR
XVᵉ siècle. Espagnol.
Peintre.
Il a peint, en 1424, les panneaux du maître-autel de la cathédrale de Plasencia.

SALVADOR, pseudonyme de Palet Salvador Carlos
Né le 14 février 1912 à Barcelone (Catalogne). XXᵉ siècle. Actif depuis 1917 en France. Espagnol.
Peintre de figures et paysages typiques, trompe-l'œil, décorateur de théâtre, affichiste, caricaturiste.
Arrivé en 1917 à Marseille, après des études secondaires il fut élève de l'École des Beaux-Arts de la ville. En 1930, il arrive à Paris, donne des caricatures à diverses revues, fréquente Cocteau et son cercle d'amis, travaille comme affichiste, décorateur de théâtre, exécute des panneaux décoratifs. Après un séjour en Espagne, il partit faire son service militaire en Tunisie. De retour à Paris, il retrouva ses amis et poursuivit ses activités de décorateur, tantôt à Paris, tantôt sur la Côte d'Azur. Pendant la Seconde Guerre mondiale, il se réfugia à Sainte-Sigolène dans la Haute-Loire. Après la guerre, commença une vie aventureuse, en Australie, Nouvelle-Guinée, Nouvelle-Calédonie, où il fut, tout à tour, chasseur de crocodiles, planteur, capitaine de bateau, ne cessant pourtant pas de peindre et exposant, avec succès, en Australie. Après quinze ans d'absence, il revint en France et se fixa à Saint-Cyr-sur-Mer, sur la côte varoise.
Ce fut avec le début de la guerre de 1939-1945 que commença sa véritable activité de peintre. Dans le village où il s'était replié, il peignait ce qu'il voyait : des fermes, des paysans. Ensuite, sous un pseudonyme, il confectionna des peintures naïves. Il entreprit ensuite une série de trompe-l'œil, qui attira quelque attention sur lui. Après ses pérégrinations diverses, dans le Midi, sa peinture était une transcription très libre de la réalité.

SALVADOR Antonio
Mort le 1ᵉʳ septembre 1644 à Valladolid. XVIIᵉ siècle. Espagnol.
Sculpteur.

SALVADOR Antonio, dit el Romano de Valencia
Né le 20 février 1685 à Onteniente. Mort le 22 juillet 1716 à Valence. XVIIIᵉ siècle. Espagnol.

Sculpteur.
Élève de L. Capuz et de C. Rusconi. Il sculpta une statue du *Christ* pour l'église de la Miséricorde de Valence ainsi que des *Pietàs* pour des églises de cette ville et des environs.

SALVADOR Pedro
XVIIe siècle. Actif à Valence. Espagnol.
Peintre.
Il peignit plusieurs tableaux pour l'église de Bocairente en 1645.

SALVADOR Ruiz Juan. Voir SALVADOR RUIZ Juan

SALVADOR de Valencia
XVe siècle. Actif vers 1450. Espagnol.
Peintre.
Il travailla avec Benozzo Gozzoli à Rome, et fut protégé par Calixte III.

SALVADOR CARMONA Anna Maria. Voir MENGS

SALVADOR CARMONA José
Né à Narva del Rey. Mort avant 1800 à Ontova. XVIIIe siècle. Espagnol.
Sculpteur sur bois.
Élève de son oncle Luis S. et frère de Manuel C. Il a peint une *Immaculée Conception* pour l'église Saint-Louis de Madrid et un *Saint François Xavier* pour l'église Saint-Sébastien de la même ville.

SALVADOR CARMONA Juan Antonio
Mort le 20 janvier 1805 à Madrid. XVIIIe siècle. Espagnol.
Graveur au burin.
Élève de son frère Manuel et membre de l'Académie San Fernando en 1770.

SALVADOR CARMONA Luis
Né en 1709 à Nava del Rey. Mort le 3 janvier 1767 à Madrid. XVIIIe siècle. Espagnol.
Sculpteur sur pierre et sur bois.
Élève de J. A. Ron. Ses sculptures sur bois se trouvent dans des églises de Azpilcueta, Cuence, Léon, Madrid, Nava del Rey, Oviedo, El Paular, Priego de Cuenca, Segura de Guipuzcoa, Salamanca, Valverde et Vergara.

SALVADOR CARMONA Manuel
Né le 20 mai 1734 à Nava del Rey. Mort le 15 octobre 1820 à Madrid. XVIIIe-XIXe siècles. Espagnol.
Graveur au burin et dessinateur.
D'autres sources le font vivre de 1707 à 1774. Élève de son oncle Luis S. et de N. G. Dupuis à Paris. Il grava des portraits, des sujets mythologiques et religieux. Il épousa la fille, Anna Maria, de A. Raphaël Mengs.
VENTES PUBLIQUES : LONDRES, 1853 : *Les vierges folles* : FRF 750 ; *Les vierges sages* : FRF 900.

SALVADOR GOMEZ Luciano
XVIIe siècle. Actif à Valence vers 1662. Espagnol.
Peintre d'histoire.
Élève de Jacinto de Espinosa et peut-être frère de Vicente Salvadory Gomez.

SALVADOR Y GOMEZ Vicente
Né en 1637 ou 1645 à Valence. Mort en 1680 ou 1698. XVIIe siècle. Espagnol.
Peintre d'histoire, compositions religieuses, animaux, architectures, dessinateur.
Il fut élève de Jacinto de Espinosa. Il commença à peindre dès l'âge de quatorze ans et produisit, notamment, une série de scènes de la vie de saint Ignace de Loyola. Ce travail assura sa réputation et lui procura de nombreuses commandes dans les églises et les couvents de Valence et de ses environs. En 1670, il était directeur de l'académie tenue dans le couvent de Saint-Dominique. On le cite encore exécutant en 1675 dix scènes de la vie de saint Juan de Mala et de saint Félix de Valois pour le chœur de l'église d'El Remedio.
Les œuvres de ce maître sont nombreuses. A côté de ses tableaux d'histoire, il a peint avec talent des oiseaux, des animaux et des morceaux d'architecture.
VENTES PUBLIQUES : PARIS, 6 juin 1978 : *Le Christ chassant les marchands du temple*, h/t (134x100) : FRF 40 000 – NEW YORK, 10 jan. 1995 : *La Madone du rosaire*, encre (32,3x24) : USD 4 025.

SALVADOR RUIZ Juan
Mort après 1704. XVIIe siècle. Espagnol.
Peintre de paysages.
Élève de l'Académie de Séville, il travailla dans cette ville et pour

des églises d'Espera et de Lora del Rio. Également actif à Naples. Il était aussi doreur.
VENTES PUBLIQUES : LONDRES, 24 mai 1991 : *Vue de Messine*, h/cuivre argenté (21x41,7) : GBP 24 200 – ROME, 31 mai 1994 : *Capriccio d'une fête nocturne à Naples, près de Castel Nuovo avec un feu d'artifice*, h/cuivre argenté (17,7x38) : ITL 42 426 000 – LONDRES, 5 juil. 1995 : *Panorama de Naples depuis la baie avec le Molo au centre* ; *Panorama de Naples depuis Mergellina avec Castel dell'ovo à droite et le Vésuve au fond*, h/t, une paire (chaque 35x104) : GBP 69 700.

SALVADORE D'ANTONIO ou Salvatore
XVe siècle. Actif à Messine à la fin du XVe siècle. Italien.
Peintre.
On cite de lui un panneau conservé à San Niccolo, à Messine, représentant *Saint François recevant les stigmates*. Certains auteurs ont voulu voir en lui le père d'Antonello da Messina ; l'opinion la plus accréditée est qu'il en fut seulement l'élève.

SALVADORI Aldo
Né en 1905 à Milan. XXe siècle. Italien.
Peintre.
Il fut élève de l'Académie des Beaux-Arts de Florence.
VENTES PUBLIQUES : MILAN, 24 juin 1980 : *Portrait de femme*, h/t (30x39) : ITL 2 400 000.

SALVADORI Andrea
XVIIe siècle. Travaillait à Florence en 1625. Italien.
Dessinateur d'ornements et graveur (?).

SALVADORI Giacomo
Né en 1858 à Trente. XIXe-XXe siècles. Italien.
Peintre, sculpteur, architecte.
Il fut surtout architecte.

SALVADORI Marcello
XXe siècle. Italien (?).
Sculpteur, architecte d'environnements. Lumino-cinétique.
À Londres, il a créé le *Centre for Advanced Study of Science in Art*, ensemble de laboratoires, techniquement très équipés, dans lesquels les artistes sont admis, afin d'expérimenter des projets spéciaux. En 1967, il a conçu un bâtiment lumino-cinétique, structure en acier inoxydable, forme en dodécatédron asymétrique recouvert de panneaux en plastiques, les uns devant reproduire les couleurs du prisme, en intensité variable selon les heures du jour, les autres, en verre photométrique, devant s'obscurcir à mesure que le jour augmenterait. Le verre polaroïd devait également être utilisé en montages à mouvements réels ; on sait que la caractéristique du verre polaroïd est de produire, et sélectionner selon son orientation par rapport aux rayons lumineux, toutes les couleurs du spectre de la lumière. On ne sait si ce projet a pu être réalisé.
BIBLIOGR. : Frank Popper, in : *L'Art Cinétique*, Gauthier-Villars, Paris, 1970.

SALVADORI Remo
Né en 1947 à Cerreto Guidi (Florence). XXe siècle. Italien.
Sculpteur, technique mixte.
Il a participé en 1973 à la Biennale de Paris ; en 1982 à Kassel, Documenta 7 ; Biennale de Venise ; 1986, Biennale de Venise. Il montre ses œuvres dans des expositions personnelles, dont : en 1971 et 1973 à Turin ; en 1991, au *Magasin* de Paris.
À travers les réalisations d'objets les plus diverses et dans ds techniques également diverses, feuilles de plomb découpées et pliées méthodiquement, pied d'appareil photo coulé en bronze, tasses peintes, etc. Il semble que la stratégie de Remo Salvadori vise à provoquer l'interrogation du spectateur sur le sens symbolique des œuvres qu'il leur propose.

SALVADORI Riccardo
Né le 24 février 1866 à Plaisance. Mort le 25 novembre 1927 à Milan. XIXe-XXe siècles. Italien.
Peintre de genre, paysages, aquarelliste, illustrateur.
Il fut élève de l'Académie de Lucques et de l'Institut des Beaux-Arts de Naples.
Il travailla de longues années pour *L'Illustrazione Italiana*.

SALVAIRE Édouard Jules Victor
Né le 5 décembre 1831 à Alger. Mort le 19 octobre 1889 au Mans (Sarthe). XIXe siècle. Français.
Peintre de paysages.
Élève de E. Guilbert, Charles Valette, Appian et Allonge. Il débuta au Salon de 1876. Sociétaire des Artistes Français ; che-

valier de la Légion d'honneur. Le Musée de Castres conserve de ses paysages.

SALVAN Paul Louis
Né le 10 mai 1877 à Paris. Mort le 28 octobre 1962 à Sanary-sur-Mer (Var). xxᵉ siècle. Français.

Peintre de paysages, marines.

Il fut élève du peintre infirme François de Montholon et de Louis Henri Foreau. Il exposait à Paris, au Salon des Artistes Français, dont il était sociétaire depuis 1927, ainsi qu'aux Salons des Indépendants, d'Automne, d'Hiver, et dans des galeries privées. Il exposait aussi dans de nombreuses villes de province, Lorient, Nantes, Quimperlé, Dax, Bayonne, Cannes, etc., et, de 1956 à 1962, Sanary-sur-Mer. Il obtint des distinctions et était peintre officiel de la marine.

Musées : DAX – LORIENT – RENNES.

SALVANA John
xixᵉ-xxᵉ siècles. Australien.

Peintre de paysages animés, paysages, dessinateur.

Il était actif à Sydney, membre de la Royal Art Society of New South Wales.

Musées : SYDNEY : *Arbres de la forêt*, dess.

Ventes Publiques : ROSEBERY (Australie), 29 juin 1976 : *Troupeau au pâturage* 1947, h/cart. (26x29,5) : **AUD 280** – SYDNEY, 10 sept 1979 : *With Necks to the Yoke Bent Low*, h/t (97x122) : **AUD 1 900** – SYDNEY, 29 juin 1981 : *Route de montagne, Burragorang* 1935, h/t (77x102) : **AUD 3 400** – SYDNEY, 4 juin 1984 : *By the river*, h/cart. (30x43) : **AUD 2 200** – SYDNEY, 3 juil. 1989 : *Le matin à Yarramalong*, h/cart. (31x30) : **AUD 700** ; *Brume d'été*, h/cart. (23x34) : **AUD 850**.

SALVANELLO
xiiiᵉ siècle. Actif à Sienne en 1274. Italien.

Peintre.

SALVANH Antoine ou Salvahn ou Salvainh ou Salvant ou Salvart
Né vers 1478 à Vabrette. Mort en 1552. xviᵉ siècle. Français.

Sculpteur.

Il travailla à la cathédrale de Rodez, et sculpta le portail des églises Saint-Jean-Baptiste et Saint-Côme à Espalion.

SALVANH Jean ou Salvahn ou Salvainh ou Salvant ou Salvart
xviᵉ siècle. Travaillant de 1561 à 1580. Français.

Sculpteur.

Il sculpta le portail de l'église Saint-Martial de Rodez et travailla dans d'autres églises de cette ville et des environs.

SALVART Jean
Mort le 21 septembre 1447. xvᵉ siècle. Français.

Sculpteur.

Il travailla dans la cathédrale de Rouen et dans l'église Saint-Jean de la même ville.

SALVAT François Martin
Né le 12 juillet 1892 à Amélie-les-Bains (Pyrénées-Orientales). Mort en 1974. xxᵉ siècle. Français.

Peintre de sujets divers, paysages, paysages urbains, graveur, illustrateur, décorateur de théâtre, dessinateur publicitaire.

À Paris, il fut élève de Fernand Cormon. Créateur de publicité, il devint directeur des Éditions Grasset. Il exposait à Paris, aux Salons d'Automne, dont il était sociétaire et membre du comité, et du Salon de la Société des Peintres-Graveurs, dont il était aussi membre du comité. En 1935, à Varsovie, il reçut un diplôme à l'Exposition Internationale de Gravure sur Bois. En 1949, au Petit Palais de Paris, il participa à l'Exposition Internationale de la Gravure. Ses peintures firent aussi l'objet d'expositions personnelles dans les galeries parisiennes.

Il est surtout connu comme illustrateur, entre autres, de Madame de La Fayette : *La Princesse de Clèves*, Victor Hugo : *Notre-Dame de Paris*, L'Abbé Prévost : *Manon Lescaut*, Balzac : *Le Père Goriot*, Henri de Montherlant : *Les Célibataires*.

Salvat
Salvat

Musées : NARBONNE (Mus. d'Art et d'Hist.) : *La Terrasse d'Eleusis* – PARIS (Mus. d'Art Mod. de la Ville).

Ventes Publiques : PARIS, 31 janv. 1944 : *Paysage du Midi* : **FRF 5 400** – PARIS, 7 déc. 1987 : *Paysage, le laboureur*, h/t (38x54,5) : **FRF 1 800** – PARIS, 18 mai 1989 : *L'Avenue de Saxe à Paris depuis la place de Breteuil*, h/cart. (33x41) : **FRF 3 800**.

SALVATELLI Paulus ou Salvati. Voir PAOLO Romano

SALVATERRA Giovanni Pietro
Né vers 1687 à Vérone. Mort le 2 mai 1743 à Vérone. xviiiᵉ siècle. Italien.

Peintre.

Élève de G. Bellotti. Il peignit des tableaux d'autel pour plusieurs églises de Vérone.

SALVATIERRA Y BARRIALES Valeriano
Né vers 1790 à Tolède. Mort le 24 mai 1836 à Madrid. xixᵉ siècle. Espagnol.

Sculpteur.

Fils de Mariano et père de Ramon S. Élève de Canova et de Thorwaldsen à Rome. Conservateur du Musée du Prado à Madrid. Il sculpta des statues pour des églises et des bâtiments publics de Madrid.

SALVATIERRA Y MOLERO Ramon
Né le 19 février 1829 à Madrid. xixᵉ siècle. Espagnol.

Peintre.

Élève de V. Lopez et de J. B. Ribera et fils de Valeriano S. Il peignit des sujets religieux pour des églises de Madrid ainsi que des marines. Le Musée Naval de Madrid conserve des portraits de cet artiste.

SALVATIERRA Y SERRANO Mariano de
Né en 1752 à Tolède. Mort en 1814 à Tolède. xviiiᵉ-xixᵉ siècles. Espagnol.

Sculpteur.

Père de Valeriano S. Il travailla surtout pour la cathédrale de Tolède ainsi que pour l'Université de cette ville.

SALVATOR ROSA. Voir ROSA Salvator

SALVATORE, pseudonyme de Messina Salvatore
Né en 1916 à Palerme. xxᵉ siècle. Italien.

Sculpteur. Figuratif, puis abstrait.

Fils d'un sculpteur, dès l'enfance il apprit la taille du marbre. Il fut élève de l'Académie des Beaux-Arts de Palerme, puis séjourna à Trieste et Milan. En 1952-1953, il effectua un séjour aux États-Unis. Il participe à de nombreuses expositions collectives : en Italie, notamment aux Biennales de Venise de 1940, de 1956 et surtout de 1964 qui lui consacra une salle ; à la Quadriennale de Rome de 1960 qui lui avait déjà consacré une salle ; à l'étranger, notamment pendant son séjour aux États-Unis.

Dans ses débuts, il pratiquait une sculpture figurative, largement inspirée de Arturo Martini, période à laquelle appartenait encore *La Famille*, bas-relief avec lequel il se manifesta pour la première fois, en 1940, à la Biennale de Venise. En 1945 et après, il évolua vers une interprétation plus libre de la réalité : *Le Torse* de 1945. À partir de 1948, l'exemple de Brancusi et de Arp, ainsi que son séjour aux États-Unis, l'amenèrent à l'abstraction, dans des œuvres « éclatées », technique mettant en évidence l'occupation de l'espace par l'enveloppe concrète de la sculpture, « éclatée » hors de la forme intérieure et sous quelque angle qu'elle soit considérée.

Bibliogr. : Giovanni Carandente, in : *Nouveau Diction. de la Sculpt. Mod.*, Hazan, Paris, 1970.

Ventes Publiques : COLOGNE, 21 mai 1976 : *Nike*, bronze, patine verte (H. 40,5) : **DEM 1 900**.

SALVATORE Anna
Née en 1923 à Rome. Morte en 1978. xxᵉ siècle. Italienne.

Peintre de figures typiques, portraits. Populiste.

Elle fut élève d'Ottone Rosai à l'Académie des Beaux-Arts de Florence. Elle a participé à des expositions collectives : 1948, 1950, 1952, 1954, 1956 Biennale de Venise ; 1948, 1951, 1955, 1959, etc., Quadriennale de Rome. En 1953 lui fut décerné le Prix Cesenatico ; en 1956 le Prix de Dessin de la Municipalité de Venise, lors de la XXVIIIᵉ Biennale.

Elle a accentué le vérisme de son maître dans des sujets populistes, participant aux activités du mouvement réaliste en Italie.

Bibliogr. : B. Dorival, sous la direction de, in : *Peintres contemp.*, Mazenod, Paris, 1964.

Musées : RICHMOND – ROME – VENISE.

Ventes Publiques : MILAN, 19 déc. 1991 : *Jeunes à la campagne*,

h/t (156x260) : **ITL 10 000 000** – ROME, 30 nov. 1993 : *Beauté rêvant*, techn. mixte/pan. (162x80,5) : **ITL 2 300 000**.

SALVATORE Nino di
Né en 1924 à Verbania Pallanza. XXᵉ siècle. Italien.
Peintre et sculpteur. Géométrique abstrait.
Il a participé à plusieurs expositions de groupe en Italie, mais aussi en France, notamment au Salon des Réalités Nouvelles à Paris, de 1951 à 1955. Personnellement, il a présenté ses œuvres en Italie à partir de 1944. Il a été nommé directeur de l'École des Beaux-Arts de Domodossola en 1949.
Adepte d'un géométrisme abstrait, en peinture comme en sculpture, il met en jeu des courbes entrecoupées de quelques lignes droites qui déterminent des plans colorés ou des portions d'espace, dont l'ensemble reste très strict et pur.
VENTES PUBLIQUES : MILAN, 21 juin 1994 : *Composition 1952*, h/t (70x89) : **ITL 8 625 000**.

SALVATORE d'Antonio. Voir SALVADORE d'Antonio

SALVATORE da Fiesole. Voir FERRUCCI Salvestro di Michelangelo

SALVATORE di Giovanni Salvatore
XVᵉ siècle. Italien.
Peintre.
De Valence, il travailla à Rome de 1451 à 1458. Il peignait des blasons.

SALVATORE da Verona
XVIIᵉ siècle. Travaillant à Reggio Emilia, de 1642 à 1654. Italien.
Sculpteur.

SALVATORI Carlo
Né vers 1811 à Sinigaglia. Mort le 6 novembre 1883 à Rome. XIXᵉ siècle. Italien.
Sculpteur.
Élève et gendre de L. Bienaimé.

SALVATORI Enrico
Né en 1852 à Naples. XIXᵉ-XXᵉ siècles. Italien.
Sculpteur.
Il fut élève de Stanislao Lista à l'Académie des Beaux-Art de Naples. Il a participé aux Salons italiens ; a également exposé à Londres, et à Paris, notamment au Salon des Artistes Français de 1885.

SALVATORI Salvator
XVIᵉ siècle. Florentin, travaillant à Lyon de 1533 à 1536. Italien.
Sculpteur, peintre et architecte.

SALVATORI d'Aquila ou Aquilano
XVᵉ siècle. Italien.
Sculpteur.
Il fut élève de Nicola Ariscola. Il travailla avec son maître à *La déposition de saint Bernard de Sienne*, à Aquila.

SALVATORIELLO, il. Voir OLIVIERI Salvatore

SALVENDY Frieda
Née le 4 janvier 1887 à Vienne. XXᵉ siècle. Autrichienne.
Peintre de paysages, paysages urbains, aquarelliste, graveur.
Elle fut élève d'Albin Egger-Lienz et Felix Albrect Harta à Vienne. Elle était membre du *Hagenbund*.
MUSÉES : BELGRADE : *Monte Rosso* – CLEVELAND : aquarelles – KOSICE : aquarelles – PRAGUE (Gal. Mod.) : *Rue du village de Hrusov* – PRESBOURG : aquarelles – VIENNE (Albertina Mus.) : aquarelles.

SALVER Johann I
Né vers 1670 à Forchheim. Mort en 1738 à Forchheim. XVIIᵉ-XVIIIᵉ siècles. Allemand.
Graveur.
Il grava au burin des séries représentant les *Évêques de Bamberg* et les *Grands-maîtres de l'ordre teutonique*.

SALVER Johann II
XVIIIᵉ siècle. Allemand.
Peintre de portraits, graveur.
Fils de Johann Salver I. Il travailla de 1729 à 1740 et grava surtout des portraits de princes et de nobles allemands.

SALVER Johann Octavian
Né le 19 mai 1732. Mort le 23 avril 1788. XVIIIᵉ siècle. Allemand.

Graveur.
Il grava des portraits de la noblesse d'Empire allemande.

SALVESTRINI Bartolommeo
Né à Florence. Mort en 1630, de la peste. XVIIᵉ siècle. Italien.
Peintre.
Élève de Matteo Rosselli et imitateur de Biliverti. Il mourut jeune. Parmi d'autres peintures dans les églises de Florence, on cite de lui un *Martyre de sainte Ursule* à l'église S. Orsola.
VENTES PUBLIQUES : LONDRES, 1ᵉʳ juil. 1986 : *Apothéose de sainte Ursule*, craie noire, lav. (46,4x36,6) : **GBP 1 100**.

SALVESTRINI Cosmo ou Cosimo ou Silvestrini
XVIIᵉ siècle. Florentin, travaillant vers 1650. Italien.
Sculpteur.
Élève de R. Curradi. Il travailla pour les jardins Boboli de Florence et sculpta un buste d'*Andrea del Sarto*.

SALVESTRO di Michelangelo. Voir FERRUCCI Salvestro

SALVESTRONI
XVIᵉ siècle. Actif à Venise (?) à la fin du XVIᵉ siècle. Italien.
Peintre.
Il a peint l'*Église Triomphante* dans la sacristie de l'église des Franciscains de Zara.

SALVETTI Antonio
Né le 25 septembre 1854 au Col du Val d'Elsa. Mort le 30 octobre 1931 au Col du Val d'Elsa. XIXᵉ-XXᵉ siècles. Italien.
Peintre de portraits, paysages, pastelliste.
Il fut élève de l'Académie des Beaux-Art de Florence, travailla pendant quelque temps à Paris et revint se fixer définitivement en Italie.
Il produisit surtout un grand nombre de portraits.

A. Salvetti

VENTES PUBLIQUES : MILAN, 5 avr 1979 : *Scène de moisson* 1909, past. (88x139) : **ITL 800 000** – MILAN, 6 déc. 1989 : *San Gimignano près de Sienne* 1925, h/cart. (36,5x18) : **ITL 1 000 000**.

SALVETTI Francesco Maria
Né en 1691. Mort en 1758. XVIIIᵉ siècle. Italien.
Peintre et graveur à l'eau-forte.
Élève et ami d'Antonio Domenico Gabbiani.
VENTES PUBLIQUES : PARIS, 26 juin 1950 : *La résurrection du Christ*, lav., reh. de blanc. attr. : **FRF 1 000**.

SALVETTI Giuseppe
Né le 30 août 1730 à Vérone. Mort le 14 mai 1796 à Vérone. XVIIIᵉ siècle. Italien.
Peintre.
Élève et ami de Felice Cignaroli.

SALVETTI Giuseppe Maria
XVIIIᵉ siècle. Florentin, travaillant de 1706 à 1739. Italien.
Sculpteur.
Il était moine.

SALVETTI Lodovico
XVIIᵉ siècle. Florentin, travaillant vers 1630. Italien.
Sculpteur.
Élève de P. Tacca. Il a sculpté les statues de *Saint Marc* et de *Saint Mathieu* pour l'église Saint-Marc de Florence.

SALVI Bernardino de'. Voir DE'SALVI

SALVI Domenico
XVIIᵉ siècle. Actif à Pise vers 1650. Italien.
Peintre.
On le dit élève de Guido Reni. Il exécuta des peintures pour les églises S. Lorenzo, S. Maria del Pontenovo et S. Sisto de Pise.

SALVI Emilio
XIXᵉ siècle. Actif dans la première moitié du XIXᵉ siècle. Italien.
Graveur au burin.
Élève d'A. Perfetti.

SALVI Filippi de'. Voir DE'SALVI

SALVI Giovanni Battista, dit il Sassoferrato
Né le 29 août 1609 à Sassoferrato. Mort le 8 août 1685 à Rome. XVIIᵉ siècle. Italien.
Peintre de compositions religieuses.
Fils et élève de Torquinio Salvi, on le classe généralement dans l'école des Carracci. Il passa la majeure partie de sa vie à Rome.

On considère comme un de ses meilleurs ouvrages un tableau d'autel : *La Madone du rosaire avec sainte Catherine et saint Dominique*. On cite aussi de lui des copies libres de Raphaël, Titien, Perugino décelant la virtuosité de cet artiste.

Dans le cas du Sassoferrato, il ne faut pas hésiter à laisser tomber pour un instant le voile du respect historique et à se rendre compte qu'il était, en fait, un peintre à la commande, spécialisé dans les Madones. Sa technique, découlant de l'eclectisme des Carracci, ne fait montre d'aucune originalité et le sentiment qui anime ses personnages ne dépasse pas une aimable douceur. Il paraît surtout avoir été grandement influencé par les œuvres de Domenico Zampieri.

MUSÉES : AIX : *Vierge et Enfant Jésus – Vierge en prière* – AVI-GNON : *Vierge tenant l'Enfant Jésus endormi sur ses genoux* – BER-GAME (Acad. Carrara) : *La Vierge*, deux fois – BERLIN : *Christ pleuré – Sainte Famille* – BORDEAUX : *Vierge* – BUDAPEST : *Vierge et Enfant Jésus* – CHAMBÉRY : *Vierge et Enfant Jésus* – CHANTILLY : *Sainte Famille* – DARMSTADT : *Christ pleuré* – DOUAI : *Vierge et Enfant Jésus* – DRESDE : *Vierge et Enfant Jésus avec têtes d'anges*, deux fois – *Buste de la Vierge en prière* – DUBLIN : *Vierge et Enfant Jésus dans les nuages* – *Tête de la Vierge* – FLORENCE : *La Vierge dans l'affliction* – *L'artiste* – FRANCFORT-SUR-LE-MAIN : *Madone* – *Vierge adorant l'Enfant Jésus* – GÊNES : *Madone – Vierge et Enfant Jésus endormi* – GLASGOW : *Sainte Famille* – HAARLEM : *Madone* – LE HAVRE : *Madone* – LA HAYE : *La Vierge en prière* – KARLSRUHE : *La Vierge en prière* – KASSEL : *Vierge et Enfant Jésus* – LEIPZIG : *Vierge et Enfant Jésus* – LONDRES (Nat. Gal.) : *Madone en prière – Vierge et Enfant Jésus* – LONDRES (Wallace) : *Vierge et Enfant Jésus*, deux fois – *Mariage mystique de sainte Catherine* – LYON : *Sommeil de Jésus – Jésus endormi dans les bras de sa mère* – MADRID (Prado) : *Vierge en contemplation – Vierge et Enfant Jésus endormi* – MANNHEIM : *Sainte Famille* – MILAN (Brera) : *La Vierge immaculée et l'Enfant Jésus*, deux fois – MONTPELLIER : *Vierge en prière – Jeune martyre* – MOSCOU (Roumianzeff) : *La Vierge adorant l'Enfant Jésus – La Vierge priant* – MUNICH : *La vierge priant* – NANCY : *Vierge et Enfant Jésus – Vierge au manteau* – NANTES : *Tête de Vierge en adoration – Vieille femme disant son chapelet* – NAPLES : *Madone et Jésus – Saint Joseph* – NAR-BONNE : *Vierge aux mains jointes* – NEW YORK (Mus. Metropoli-tan) : *Madone* – NIORT : *La Vierge de la Passion* – PARIS (Mus. du Louvre) : *La Vierge et l'Enfant – Sommeil de l'Enfant Jésus – Assomption – Sainte Famille d'après Raphaël – L'Annonciation, d'après Barocchi* – PÉROUSE (Pina.) : *Madone* – PESARO : *Madone* – POMMERSFELDEN : *Madone* – ROME (Gal. Nat.) : *Portrait de M. Otta-viano Proti – Madone avec l'Enfant* – ROME (Borghèse) : *La Vierge et son fils* – ROME (Colonna) : *Une Vierge* – ROME (Doria Pam-phily) : *Vierge en prière – La Vierge, Jésus et saint Joseph* – ROME (Vatican) : *Vierge et Enfant Jésus* – ROME (chapelle des Domini-cains de Santa Sabina) : *La Madone du rosaire avec sainte Cathe-rine et saint Dominique* – SAINT-PÉTERSBOURG (Mus. de l'Ermi-tage) : *La Vierge à l'oiseau – Sainte Famille – Madone – Vierge et Enfant Jésus* – STUTTGART : *Mater Dolorosa* – TARBES : *Sainte Mar-guerite* – TURIN (Pina.) : *Madone avec l'Enfant – Madonna della Rosa* – VENISE : *Une vierge* – VIENNE (Czernin) : *Sainte Famille* – VIENNE (Harrach) : *Vierge en prière* – VIENNE (Gal. Liechtenstein) : *La Vierge* – VIENNE (Mus. des Beaux-Arts) : *Madone avec l'Enfant endormi*.

VENTES PUBLIQUES : PARIS, 1767 : *Architecture et vue de mer* : **FRF 1 000** – PARIS, 1772 : *L'embarquement d'Hélène* : **FRF 1 420** – LONDRES, 1801 : *Vierge et Enfant avec chérubins* : **FRF 19 685** – PARIS, 1834 : *La Vierge dans l'attitude du recueillement* : **FRF 2 500** – PARIS, 1841 : *La Vierge et l'Enfant Jésus* : **FRF 3 400** – LONDRES, 1844 : *Vierge et Enfant* : **FRF 5 385** – PARIS, 1850 : *La Vierge et l'Enfant* : **FRF 6 240** – LONDRES, 1856 : *Mariage de sainte Catherine* : **FRF 26 900** – PARIS, 1861 : *La Vierge et l'Enfant* : **FRF 5 800** – PARIS, 1869 : *La Vierge en prière* : **FRF 2 000** – LONDRES, 1874 : *Madone* : **FRF 10 500** – PARIS, 1882 : *Madone en prière* : **FRF 9 600** – LONDRES, 1892 : *Vierge et Enfant* : **FRF 6 240** – PARIS, 3-5 juin 1907 : *Saint Antoine de Padoue et l'Enfant Jésus* : **FRF 1 150** – NEW YORK, 1er-3 avr. 1909 : *La Vierge et l'Enfant* : **USD 975** – LONDRES, 8 juil. 1910 : *Madone* : **GBP 21** – LONDRES, 14 juil. 1911 : *Crucifixion* : **GBP 52** – PARIS, 27 nov. 1919 : *La Vierge et l'Enfant endormi*, attr. : **FRF 280** – LONDRES, 4-7 mai 1923 : *Por-trait de la Vierge* : **GBP 56** – LONDRES, 8 juil. 1924 : *La Vierge et l'Enfant et le petit saint Jean* : **GBP 67** – LONDRES, 28-29 juil. 1926 : *Portrait d'un cardinal* : **GBP 89** – LONDRES, 15 juil. 1927 : *La Vierge et l'Enfant entourés de saints* : **GBP 462** – NEW YORK, 5 mai 1932 : *La Vierge et l'Enfant* : **USD 275** – NEW YORK, 13 juil. 1945 : *La Vierge en*

prière : **FRF 135 000** – LONDRES, 17 mai 1961 : *La Madone et l'Enfant* : **GBP 420** – LONDRES, 4 déc. 1964 : *Vierge et Enfant* : **GNS 450** – LONDRES, 26 nov. 1965 : *La Vierge et l'Enfant* : **GNS 1 600** – LONDRES, 29 nov. 1968 : *La Vierge et l'Enfant* : **GNS 1 800** – LONDRES, 8 déc. 1971 : *La Vierge et l'Enfant*, d'après Guido Reni : **GBP 3 200** – LONDRES, 25 mars 1977 : *La Vierge et l'Enfant*, h/t (72x56) : **GBP 8 500** – LONDRES, 28 mars 1979 : *Vierge à l'Enfant*, h/t (134x94) : **GBP 7 500** – LONDRES, 10 déc. 1982 : *Vierge à l'Enfant*, h/t (47x37,5) : **GBP 5 500** – NEW YORK, 18 jan. 1984 : *Sainte Barbara*, h/pan., forme octogonale (28x18,3) : **USD 26 000** – LONDRES, 13 déc. 1985 : *La Vierge et l'Enfant*, h/t (75,5x101) : **GBP 5 500** – LONDRES, 1er juil. 1986 : *Saint Joseph debout s'appuyant sur une table*, craies noire et blanche/pap. gris (26x18,3) : **GBP 13 000** – NEW YORK, 14 jan. 1988 : *La Mère de Dieu*, h/t (46x35,5) : **USD 24 200** – LONDRES, 8 juil. 1988 : *La Vierge demandant le silence à saint Jean-Baptiste pour protéger le som-meil de l'Enfant Jésus*, h/t (61x99,5) : **GBP 41 800** – PARIS, 7-12 déc. 1988 : *La Vierge priant*, h/t (67x56) : **FRF 130 000** – LONDRES, 20 avr. 1988 : *La Vierge en prière*, h/t (72x57) : **GBP 11 550** – NEW YORK, 11 jan. 1989 : *La Madone et l'Enfant Christ retenant un chardonneret*, h/t (99x80) : **USD 24 200** – NEW YORK, 1er juin 1989 : *Vierge à l'Enfant*, h/t (57,7x71,1) : **USD 37 400** – MILAN, 12 juin 1989 : *La Vierge en prière*, h/t (50x41) : **ITL 15 000 000** – STOCKHOLM, 16 mai 1990 : *Sainte*, h/t (64x48) : **SEK 9 200** – LONDRES, 12 déc. 1990 : *La Vierge priant*, h/t (49x38,5) : **GBP 22 000** – NEW YORK, 10 jan. 1991 : *Sainte Barbe*, h/pan., de forme octogonale (28x18) : **USD 40 700** – LONDRES, 5 juil. 1991 : *Vierge à l'Enfant*, h/t (66,5x50) : **GBP 28 600** – MONACO, 5-6 déc. 1991 : *Vierge*, h/t (42x35) : **FRF 27 750** – PARIS, 11 déc. 1991 : *La Vierge aux mains jointes, dite aussi la Vierge en oraison*, h/t (74x59) : **FRF 410 000** – PARIS, 10 fév. 1992 : *Vierge à l'Enfant*, h/t (64,5x48,5) : **FRF 160 000** – ROME, 28 avr. 1992 : *Madone*, h/t (49x38) : **ITL 19 500 000** – NEW YORK, 13 jan. 1993 : *Mains jointes pour la prière*, craies noire et blanche/pap. bleu (13,5x19,4) : **USD 3 520** – LONDRES, 9 juil. 1993 : *Vierge à l'Enfant entourée d'angelots*, h/t ovale (74x97,8) : **GBP 29 900** – POITIERS, 17 oct. 1993 : *Vierge à l'Enfant*, h/t (48,5x37,5) : **FRF 81 000** – MILAN, 2 déc. 1993 : *Vierge*, h/t (48x37) : **ITL 17 250 000** – LONDRES, 19 avr. 1996 : *Sainte Barbe*, h/t (66,7x50,8) : **GBP 44 100** – NEW YORK, 16 mai 1996 : *Vierge à l'Enfant avec des anges*, h/t (74,9x60,3) : **USD 101 500** – LONDRES, 11 déc. 1996 : *La Madone*, h/t (51,5x38,5) : **GBP 11 500** – NEW YORK, 3 oct. 1996 : *Marie-Madeleine*, h/t, de forme ovale (43,8x33) : **USD 6 900** – NEW YORK, 31 jan. 1997 : *Madone en prière devant un paysage*, h/t (65,4x47,6) : **USD 118 000** – NEW YORK, 30 jan. 1997 : *Sainte Barbe*, h/pan., de forme octogonale (27,9x17,8) : **USD 31 625** – NEW YORK, 22 mai 1997 : *La Sainte Famille*, h/pan. (59,1x78,1) : **USD 29 900**.

SALVI Niccolo
Né le 6 août 1697 à Rome. Mort le 8 février 1751 à Rome. XVIIIe siècle. Italien.
Sculpteur et architecte.
On cite de ce remarquable artiste *La Fontaine de Trevi*, qu'il exé-cuta à Rome sur l'ordre du pape Clément XI et qui lui coûta trente années de travail. Ce monument de la Rome moderne suf-fit à la gloire de son auteur.

SALVI Tarquinio
Né à Sassoferrato. XVIe siècle. Italien.
Peintre.
Père et premier maître de G.-B. Salvi. On cite de lui un *Rosaire*, aux Eremitani de Rome, daté de 1553.

SALVI BARILI. Voir **BARILI**

SALVIANER Matthias
XVIIe siècle. Travaillant en 1680. Autrichien.
Sculpteur sur bois.
Il sculpta le buffet d'orgues de l'église de Strasswalchen.

SALVIATI Antonio
Né en 1816 à Vicence. Mort le 25 janvier 1890 à Venise. XIXe siècle. Italien.
Mosaïste.
Il restaura les mosaïques de Saint-Marc et travailla à Londres et à Aix-la-Chapelle.

SALVIATI Francesco. Voir **ROSSI Francesco del**

SALVIATI Giuseppe de
Né en 1751 ? XVIIIe siècle. Actif en Allemagne. Italien.
Sculpteur sur ivoire, tailleur de camées.

Il était actif à Berlin, dans la seconde moitié du XVIIIᵉ s. Sans doute identique à Karl Benjamin Salviati.

SALVIATI Giuseppe, dit **Salviati le Jeune**. Voir **PORTA Giuseppe della**

SALVIATI Karl Benjamin
Né en 1751. XVIIIᵉ siècle. Actif en Allemagne. Italien (?).
Sculpteur sur ivoire, tailleur de camées.
Il était actif à Berlin. Il s'agit sans doute de Giuseppe de Salviati qui, en Allemagne, aurait adopté des prénoms correspondant au pays.

SALVIGNOL Alfred Jules
Né à Pertuis (Vaucluse). XIXᵉ-XXᵉ siècles. Français.
Sculpteur.
Il exposait à Paris, au Salon des Artistes Français, 1903 médaille de troisième classe.

SALVIN Anthony
Né en 1799. Mort le 17 décembre 1881 à Hallemere. XIXᵉ siècle. Britannique.
Peintre d'architectures, dessinateur.
Architecte de mérite, il fut aussi un remarquable dessinateur et c'est à ce titre que nous le mentionnons dans cet ouvrage. Il produisit notamment un grand nombre de dessins d'après les ruines d'édifices anglais, montrant à côté leur reconstitution suivant ses vues.
Sa fille, miss Salvin, fut peintre de paysages et exposa en cette qualité à la Royal Academy en 1869.

SALVINI Francesco
XVIIIᵉ siècle. Actif à Milan dans la première moitié du XVIIIᵉ siècle. Italien.
Sculpteur.
Il a sculpté la statue de *Saint Barthélemy* dans l'église de Sciedi en 1729.

SALVINI Mario
Né à Reggio Emilia. XIXᵉ-XXᵉ siècles. Italien.
Sculpteur.
Il exposa à Venise, Florence, Bologne.

SALVINI Prospero
XVIIᵉ siècle. Actif à Parme en 1653. Italien.
Peintre.
Il peignit des sujets religieux.

SALVINI Salvi
XVIIᵉ siècle. Actif à la fin du XVIIᵉ siècle. Italien.
Peintre.
Il a peint un tableau d'autel pour l'église de la Madone des Oliviers en 1695.

SALVINI Salvino
Né le 26 mai 1824 à Livourne. Mort le 4 juin 1899 à Arezzo. XIXᵉ siècle. Italien.
Sculpteur.
Élève de l'Académie de Florence, puis de l'Académie de Rome. Il exposa à Florence, Naples, Bologne, Rome et Turin et à Paris. Médaille d'argent en 1889 (Exposition Universelle). On cite de lui la statue de *Nicolo Pisano*, à Pise, la statue équestre de *Victor-Emmanuel II*, à Florence, et la statue du *cardinal Valeriani*, sur la façade de la cathédrale de la même ville. La Galerie d'Art Moderne conserve de lui le buste de *G. Rossini*.

SALVIONI Angelo
XVIIIᵉ siècle. Actif à Ancône. Italien.
Peintre de perspectives.
Élève de Ferd. Galli Bibiena.

SALVIONI Giuseppe
Né en 1822 à Lugano. Mort le 21 mars 1907 à Turin. XIXᵉ-XXᵉ siècles. Italien.
Graveur sur bois.
Il fit ses études à Paris, à Genève et à Turin.

SALVIONI Rosalba Maria
Née à Rome. XVIIIᵉ siècle. Travaillant de 1716 à 1736. Italienne.
Peintre d'histoire.
Élève de Sel. Conca. Elle devint membre honoraire de l'Académie Clementi, à Bologne, en 1730. On cite d'elle une *Sainte Catherine*, dans l'église des Minorites de Frascati.

SALVIONI Saverio
Né le 15 septembre 1755 à Massa. Mort le 6 mai 1833 à Massa. XVIIIᵉ-XIXᵉ siècles. Italien.

Peintre et aquafortiste.
Élève de Tempesti à Pise et de Maron et Corvi à Rome.

SALVITTI Nicola
XIVᵉ siècle. Actif à Sulmona vers la fin du XIVᵉ siècle. Italien.
Sculpteur.
Il a sculpté le fronton de l'église Saint-Pamphile de Sulmona.

SALVO ou **Gian Salvo di Antonio**, dit **Salvo da Messina**
XVᵉ-XVIᵉ siècles. Actif à Messine, de 1493 à 1525. Italien.
Peintre.
Il était neveu d'Antonello da Messina et se fit une bonne réputation en s'inspirant du style de Raphaël. Il peignit notamment une *Mort de la Vierge* dans la cathédrale de Messine.

SALVO, pseudonyme de **Mangione Salvator**
Né en 1947 à Leonforte (Sicile). XXᵉ siècle. Italien.
Peintre de figures, portraits, architectures, natures mortes, peintre de collages, technique mixte. Tendance conceptuelle.
Il s'est établi à Turin. Il montre des ensembles de ses réalisations dans des expositions personnelles : 1982, *Salvo, Peintures 1973-1982*, Kunstmuseum de Lucerne, Nouveau Musée de Villeurbanne ; 1988, *Salvo, Paintings 1975-1987*, Mus. Boymans-Van Beuningen, Rotterdam.
En 1969, pour les *12 Autoportraits*, par des collages photographiques complétant son portrait peint classiquement, il se représente en soldat américain au Viêtnam, officier allemand SS, guérillero cubain. Dans la même période, dans une direction conceptuelle, sur des matériaux nobles il grave son nom ou des affirmations le concernant. Après 1973, cette fois dans un esprit citationniste, il peint des variations sur des tableaux célèbres, figures ou paysages de ruines, de l'histoire de l'art.

ʔi SALVO

BIBLIOGR. : M. Kunz, J. L. Maubant : *Salvo, Peintures 1973-1982*, Catalogue de l'exposition, Kunstmuseum, Lucerne, Le Nouveau Musée, Villeurbanne, 1982 – Catalogue de l'expos. *Salvo, Paintings 1975-1987*, Mus. Boymans-Van Beuningen, Rotterdam, 1988 – in : *Diction. de l'Art Mod. et Contemp.*, Hazan, Paris, 1992.
VENTES PUBLIQUES : MILAN, 10 mars 1986 : *Paysage 1985*, h/t (80x70) : **ITL 11 500 000** – LONDRES, 25 fév. 1988 : *Sans titre*, h/t (80x100) : **GBP 5 500** – MILAN, 24 mars 1988 : *Nocturne 1977*, h/pap./t. (40x28) : **ITL 4 000 000** ; *Paysage de montagne 1986*, h/pan. (35x30) : **ITL 3 000 000** – ROME, 7 avr. 1988 : *Nature morte avec tasse et cafetière*, h/t (25x30) : **ITL 2 600 000** ; *Ville 1983*, h/cart. (25x20) : **ITL 3 000 000** – MILAN, 8 juin 1988 : *Vase de fleurs 1988*, h/t (30x20,5) : **ITL 2 600 000** – MILAN, 14 déc. 1988 : *Clair du lune 1988*, h/t (50x35) : **ITL 7 500 000** – NEW YORK, 3 mai 1989 : *Sans titre 1985*, h/cart. (35x24,8) : **USD 3 575** – NEW YORK, 9 mai 1989 : *Sans titre 1984*, h/t (60x30,2) : **USD 4 620** – MILAN, 6 juin 1989 : *Nature morte 1980* (90x120) : **ITL 13 000 000** – MILAN, 8 nov. 1989 : *Siciliens 1976*, h/pan. (95,5x104) : **ITL 40 000 000** – MILAN, 27 mars 1990 : *Nocturne 1989*, h/t (100x80) : **ITL 18 500 000** – AMSTERDAM, 12 déc. 1990 : *Forêt tropicale*, craie noire/pap. (32,8x22) : **NLG 1 725** – MILAN, 13 déc. 1990 : *Saint Georges et le dragon*, h/t (260x211,5) : **ITL 51 000 000** – MILAN, 14 nov. 1991 : *Paysage 1985*, h/cart., de forme ovale (24x18) : **ITL 3 200 000** – ROME, 9 déc. 1991 : *Sans titre 1990*, h/cart. (51,5x36) : **ITL 4 830 000** – MILAN, 14 avr. 1992 : *Paysage 1991*, h/t (80x100) : **ITL 14 000 000** – MILAN, 23 juin 1992 : *Ville*, h/t (100x80) : **ITL 7 000 000** – NEW YORK, 17 nov. 1992 : *Sans titre 1985*, h/pan. (61,9x31,4) : **USD 3 520** – MILAN, 6 avr. 1993 : *Minaret et réverbère 1990*, h/t (60x70) : **ITL 6 500 000** – LONDRES, 26 déc. 1993 : *Intérieur avec fusion extraordinaire 1980*, h/t (59x44) : **GBP 5 175** – ROME, 19 avr. 1994 : *Usine 1987*, h/t (40x30) : **ITL 5 750 000** – LONDRES, 1ᵉʳ déc. 1994 : *Intérieur avec fusion extraordinaire 1990*, h/t (79x69,5) : **GBP 9 200** – MILAN, 9 mars 1995 : *Nature morte 1980*, h/t (50x70) : **ITL 11 500 000** – MILAN, 28 mai 1996 : *Sans titre*, h/t (50x60) : **ITL 7 475 000** – NEW YORK, 19 nov. 1996 : *Sans titre 1984*, h/t (82,5x62,2) : **USD 4 025**.

SALVO G. B. de
Né en 1903 à Savona. XXᵉ siècle. Italien.
Peintre.

SALVODI Jérôme, dit **Girolamo Bresciano**
Né à Brescia. XVIᵉ siècle. Actif au début du XVIᵉ siècle. Italien.
Peintre.
Peut-être s'agit-il simplement de SAVOLDO Giovanni Giro-

lamo, dit GIROLAMO da Brescia, ou bien d'un autre GIRO-
LAMO ou JÉROME da Brescia.

SALVOLINI de'. Voir **EPISCOPIO Giustino**

SALVOLINI Alessandro
XVIII⁰ siècle. Actif à Bologne en 1768. Italien.
Sculpteur d'ornements.

SALVOTTI-FRATNIK Anna de, ou **de'**
Née à Gorizia. Morte après 1834 à Trente. XIX⁰ siècle. Ita-
lienne.
Peintre d'histoire.
Elle fit ses études à Venise et à Rome et exposa à Vienne en 1834.

SALVUCCI Matteo
Né en 1576 à Pérouse. Mort le 24 décembre 1627 à Pérouse.
XVII⁰ siècle. Italien.
Peintre.
La Pinacothèque de Pérouse conserve de lui *Le Christ dans sa
gloire avec saint Benoît et sainte Scholastique*.

SALVUCCI Valerio
XVII⁰ siècle. Actif à Pérouse. Italien.
Peintre.
Il a peint pour l'église Saint-Crispin de Pérouse une *Visitation* et
un *Couronnement de la Vierge*.

SALWAY N.
XVIII⁰ siècle. Travaillant vers 1760. Britannique.
Graveur de portraits.

SALWIRK Franz Josef ou **Sallwürk**
Né le 3 février 1762 à Mollenberg. Mort le 11 décembre 1820
à Milan. XVIII⁰-XIX⁰ siècles. Italien.
Médailleur et graveur de monnaies.
Il travailla à la Monnaie de Milan de 1779 à 1819.

SALY Jacques François Joseph ou **Sally**
Né le 20 juin 1717 à Valenciennes. Mort le 4 mai 1776 à Paris.
XVIII⁰ siècle. Français.
Sculpteur et graveur à l'eau-forte.
Élève de Pater, de Gilis à Valenciennes et de Coustou le Cadet à
Paris. Il eut le Prix de Rome en 1738. Il séjourna en Italie de 1740
à 1748. Il fut reçu à l'Académie de Peinture et Sculpture de Paris
en 1751, avec son *Faune au chevreau* (Mus. Cognacq-Jay). Après
avoir réalisé la statue de *Louis XV* pour la ville de Valenciennes
en 1752 (détruite sous la Révolution), il fut appelé par le roi du
Danemark pour exécuter sa statue équestre (1753-1768) à
Copenhague. Il fut directeur de l'Académie de Copenhague. Il
revint à Paris en 1774. On lui doit des estampes d'ornements.
MUSÉES : AMSTERDAM : *Buste d'Alexandrine d'Étiolles, fille de
Mme de Pompadour* – BERLIN : *Buste d'Alexandrine d'Étiolles,
fille de Mme de Pompadour* – COPENHAGUE : *Buste de Frédéric V –
Diogène* – PARIS (Mus. du Louvre) : *Allégorie de la Douleur* – PARIS
(Mus. Jacquemart-André) : *Frédéric V de Danemark* – PARIS
(Mus. Cognacq-Jay) : *Faune au chevreau* – VALENCIENNES : *Buste
du sculpteur Ant. Pater – Diogène*.
VENTES PUBLIQUES : PARIS, 1776 : *Deux dessins*, d'après une sta-
tue de Frédéric V : **FRF 72** – PARIS, 1776 : *Femmes drapées*, deux
dess. à la sanguine : **FRF 75** – PARIS, 22 mars 1928 : *Trois vases*,
trois dess. dans un cadre : **FRF 460** – NEW YORK, 17 jan. 1964 :
Vénus et Cupidon, marbre : **USD 1 000**.

SALZANO Tommaso
XVII⁰ siècle. Actif à Naples de 1684 à 1690. Italien.
Sculpteur.

SALZANO Tommaso
Mort en avril 1723. XVIII⁰ siècle. Actif à Naples. Italien.
Peintre.
Il fut membre de la Confrérie des peintres de Naples en 1697.

SALZARD Pierre Louis Renaud
Né à La Fère (Aisne). XIX⁰ siècle. Français.
Peintre.
Élève d'Hestent et Paul Delaroche. Il exposa au Salon de 1831 et
de 1855.

SALZEDO. Voir aussi **SALCEDO**

SALZEDO
XVI⁰ siècle. Actif à Belem. Portugais.

Peintre.
On lui attribue plusieurs peintures dans le monastère de l'ordre
de saint Jérôme à Belem.

SALZEDO Diego de et **Juan de**. Voir **SALCEDO** et **SAN-
ZEDO**

SALZEDO Michel
XX⁰ siècle.
Peintre.
Il est le demi-frère de Roland Barthes.

SALZEDO Paul Élie
Né à Bordeaux (Gironde). Mort en janvier 1910 à Castelmo-
ron-sur-Lot (Lot). XIX⁰-XX⁰ siècles. Français.
Peintre de genre.
Il fut élève de Léon Bonnat. En 1873, il débuta au Salon de Paris,
devenu en 1881 Salon des Artistes Français, où il obtint en 1883
une mention honorable, 1889 et 1900 médailles de bronze pour
les Expositions Universelles.
MUSÉES : BORDEAUX : *Procès en cour d'appel*.

SALZER Friedrich
Né le 1er juin 1827 à Heilbronn (Bade-Wurtemberg). Mort le
14 mai 1876 à Heilbronn. XIX⁰ siècle. Allemand.
Paysagiste.
Élève de Baumain. Il alla travailler à Munich. En 1863, il renonça
à la peinture pour prendre la direction de la maison de
commerce de son père. On cite de lui *Paysage d'hiver*, conservé
au Musée de Stuttgart.

SALZER Ignaz ou **Saltzer**
XVIII⁰ siècle. Actif à Prague. Autrichien.
Graveur au burin.
Frère de Johann Nepomuk et de Karl S.

SALZER Johann Nepomuk ou **Saltzer**
XVIII⁰ siècle. Actif à Prague. Autrichien.
Graveur au burin.
Frère d'Ignaz et de Karl S.

SALZER Karl ou **Saltzer**
Né en 1740 à Prague. XVIII⁰ siècle. Autrichien.
Graveur au burin.
Frère d'Ignaz et de Johann Nepomuk S.

SALZES P. de. Voir **FURNIUS Pieter Jalhea**

SALZILLO. Voir **ZARCILLO**

SÄLZLIN Johann. Voir **SELZLIN**

SALZMANN. Voir aussi **SALTZMANN**

SALZMANN Alexander von
Né en 1870 à Tiflis (Géorgie). XIX⁰-XX⁰ siècles. Actif en Alle-
magne. Russe.
Peintre-aquarelliste de genre, paysages.
Il fut élève des Académies des Beaux-Arts de Moscou et de
Munich, ville où il se fixa.
MUSÉES : BRÊME : *Temps triste – La Chasseresse*.

SALZMANN Gottfried
Né vers 1923. XX⁰ siècle. Actif aussi en France. Autrichien.
Peintre, aquarelliste de paysages urbains. Postcubiste.
Il a montré des ensembles de ses œuvres à Paris, dans des expo-
sitions personnelles : en 1988, à la galerie Étienne de Causans a
présenté une exposition d'aquarelles et de fusains ; en 1994, de
nouveau galerie Étienne de Causans ; en 1995, galerie Flak.
Surtout aquarelliste, dans une première période, il exploitait le
caractère fluide du procédé pour des paysages très évanescents.
Dans la suite, toujours à l'aquarelle, parfois sur un support pho-
tographique, et aussi sur toile sans doute avec des acryliques
très diluées, il parvient à concilier le médium le plus fluide et
transparent avec la rigidité opaque d'architectures urbaines
traitées géométriquement. Alors, essentiellement peintre de
vues de villes, il y fait preuve d'une habileté remarquable. Quant
à la composition, il utilise savamment la « mise en abîme » chère
aux critiques et professeurs : sortes de phénomènes de reflets
qui renvoient et répètent l'image à l'infini. Sa déconstruc-
tion des sites urbains en facettes multiples rappelle le kaléido-
scope prismatique cubiste, lorsqu'autour de 1910 il frôlait la
frontière de l'abstraction.

SALZMANN Louis Henri
Né le 11 décembre 1887 à Vallorbe. Mort le 19 mai 1955 à
Genève. XX⁰ siècle. Suisse.
Peintre de portraits, paysages, paysages urbains.

De 1904 à 1908, il fut élève de l'École des Beaux-Arts de Genève. Il vécut ensuite à Genève jusqu'à sa mort. Gravement malade, hospitalisé à l'hôpital cantonal, il peignit dans sa chambre jusqu'à sa mort. En 1919, il participa à l'Exposition fédérale des Beaux-Arts ; en 1931 à l'Exposition nationale ; en 1955, une exposition posthume de son œuvre eut lieu au Musée Rath de Genève.
Il était dessinateur en ferronneries d'art et collabora à l'architecture du Palais des Nations. Peintre, surtout de paysages et de portraits, sa facture franche s'apparente aux œuvres de la maturité de Derain. Il a laissé de nombreuses vues de l'hôpital cantonal de Genève, où il était consigné par la maladie. Il a également réalisé entre 1920 et 1930 des timbres qui ont été publiés.

SALZMANN M.
XVIIIᵉ siècle. Actif probablement au début du XVIIIᵉ siècle. Autrichien.
Peintre.

SALZMANN Michel
Né en 1948. XXᵉ siècle. Français.
Peintre de figures, technique mixte.
VENTES PUBLIQUES : PARIS, 29 sep. 1989 : *Bonhomme 1989*, techn. mixte/pap. (65x50) : **FRF 5 500** – PARIS, 26 oct. 1990 : *Sans titre*, h/cart. (125x145) : **FRF 18 000.**

SALZMANN Wilhelm
XVIIIᵉ siècle. Actif à la fin du XVIIIᵉ siècle. Allemand.
Peintre animalier.
Il peignit des illustrations pour des ouvrages d'histoire naturelle.

SAM Christiana Maria. Voir ELLIGER

SAM Engel ou Angelo
Né le 15 juin 1699 à Rotterdam. Mort le 4 mars 1769 à Amsterdam. XVIIIᵉ siècle. Hollandais.
Peintre de genre et de portraits.
Il imita Van der Werff avec une exactitude de facture à dérouter les experts. Il imita aussi parfaitement Metsu.

SAMACHINI Orazio ou Sammachini ou Somacchini
Né le 20 décembre 1532 à Bologne. Mort le 12 juin 1577 à Bologne. XVIᵉ siècle. Italien.
Peintre d'histoire, compositions religieuses, fresquiste, graveur, dessinateur.
Il fut élève de Pellegrino Tibaldi, puis il étudia ensuite les œuvres de Corregio. Il fut chargé de peindre les fresques de la grande chapelle contiguë à la coupole décorée par Allegri. Samachini alla ensuite à Rome et fut employé par le pape Pie IV à la décoration de la Sala Regia, en collaboration avec Mario da Sienna. Il travailla également à Bologne et à Crémone.

Horatiof 1572.

MUSÉES : BOLOGNE (Pina.) : *Annonciation – Adoration des rois –* BOLOGNE (église Sante Narborre et Felice) : *Le Couronnement de la Vierge –* BOLOGNE (église San Giacomo Maggiore) : *Purification de la Vierge –* BOLOGNE (Chartreuse) : *La Cène –* BOLOGNE (Palazzo Lambertini) : *La Chute d'Icare – dans la seconde –* CRÉMONE (église S. Abbandio) : fresques sur la voûte – DRESDE : *Sainte Famille –* MODÈNE (Gal. Estense) : *Madone avec l'Enfant –* PARME (Pina.) : *Sainte conversation –* ROME (Vatican) : *Liutprant confirme la donation d'Aribert –* TURIN (Pina.) : *Persée délivrant Andromède.*
VENTES PUBLIQUES : PARIS, 1767 : *Saint Jean l'Évangéliste*, plusieurs saints et saintes, dess. à la pl. lavé à l'encre : **FRF 34** – PARIS, 1776 : *Soldats en fuite à la vue de la Justice*, pl. et bistre : **FRF 72** – NEW YORK, 22 jan. 1931 : *La Sainte Famille entourée de saints* : **USD 800** – MILAN, 10 mai 1967 : *La Vierge et l'Enfant avec sainte Catherine et saint Jérôme* : **ITL 1 500 000** – LONDRES, 30 oct. 1980 : *Noë et l'Arche*, pl. et lav. reh. de blanc/trait de craie noire/pap. bleu (22,9x10,2) : **GBP 540** – PARIS, 18 nov. 1982 : *Étude de Christ*, craie noire (37x25,4) : **GBP 1 000** – LONDRES, 5 juil. 1985 : *Un philosophe entre la Vertu et le Vice*, h/t (149x105) : **GBP 15 000** – NEW YORK, 16 jan. 1986 : *Anges essayant de sauver sainte Catherine*, pl. et lav./traits craie noire (28,3x18,2) : **USD 3 100** – LONDRES, 8 juil. 1988 : *La Sainte Famille avec les saints Francis, Marguerite et Catherine*, h/pan. (102x86,5) : **GBP 99 000** – NEW YORK, 11 jan. 1990 : *Putto portant les clés papales*, encre/craie noire (26,4x19,5) : **USD 17 600** – PARIS, 25 juin 1990 : *La Vierge et l'Enfant Jésus, sainte Elisabeth, saint Jean-Baptiste et les quatre évangélistes*, pl., encre brune, lav. de brun

et reh. de gche blanche (35x27) : **FRF 30 000** – PARIS, 15 déc. 1991 : *La Vierge et l'Enfant couronnant sainte Cécile entre saint Jérôme et saint François*, h/t (144x116) : **FRF 90 000** – MILAN, 3 déc. 1992 : *Le mariage mystique de sainte Catherine*, h/t (93x81) : **ITL 56 500 000** – NEW YORK, 12 jan. 1994 : *Prométhée*, craie noire (36,9x19,4) : **USD 13 800** – LONDRES, 2 juil. 1996 : *Un putto debout tenant les clefs de la Papauté, étude pour une lunette*, craie noire, encre et lav. (26,2x19,3) : **GBP 6 900.**

SAMAIN Eugène
Né en 1935 à Quevaucamps. XXᵉ siècle. Belge.
Peintre de compositions animées, peintre de cartons de vitraux, dessinateur, illustrateur, graphiste, décorateur. Tendance fantastique.
Il fut élève des académies de Saint-Luc et de Mons.
Ses compositions ressortissent au fantastique, où paysages, personnages souvent féminins, nus, créent un climat d'inquiétude ésotérique.
BIBLIOGR. : In : *Dict. biogr. illustré des artistes en Belgique depuis 1830*, Arto, Bruxelles, 1987.

SAMAIN Louis ou Samin
Né le 4 juillet 1834 à Nivelles. Mort le 24 octobre 1901 à Ixelles. XIXᵉ siècle. Belge.
Sculpteur de monuments, statues, bustes.
Il fut élève de l'Académie des Beaux-Arts de Bruxelles. Il exposait à Paris, au Salon des Artistes Français, 1895 mention honorable, 1889 médaille d'or pour l'Exposition Universelle. Il était chevalier de l'Ordre de Léopold.
Il est l'auteur de plusieurs monuments et œuvres ornementales de Bruxelles, notamment à la façade de l'hôtel de ville.
MUSÉES : ANVERS : *L'Affût –* BRUXELLES : *Buste de l'architecte J. Van Ruysbroeck.*

SAMAKH Erik
Né à La Réunion. XXᵉ siècle. Français.
Artiste d'installations multimédia.
En 1993, il a été pensionnaire de la Villa Médicis à Rome.
Il a participé : en 1989 à la Biennale de Barcelone ; en 1995 à la Biennale *Africus* de Johannesburg. En général, il intervient seul sur les lieux qui sont mis à sa disposition : 1989 Niort, *L'Île aux oiseaux* ; 1990 Paris, *Grenouilles électroniques* dans le Parc de la Villette ; 1994 Rome, *Fontaines solaires*, dans les jardins de la Villa Médicis ; Gétigné-Clisson, *Fontaines solaires*, à la Villa Lemot ; 1995 au Centre d'art du Crestet ; etc.
Si Samakh dispose, en fonction du lieu, des installations qui pourraient lui conférer le statut de sculpteur, l'objectif réel de ses interventions est d'autre sorte : il ne donne pas tellement à voir, mais à entendre. Les bruits d'eau, les coassements de grenouilles qu'il a enregistrés ou qu'il produit lui-même, sont son œuvre même. Toutefois, ces sons, bruits, chants ou cris sont destinés à faire percevoir intensément l'esprit d'un lieu, dont, finalement, son aspect visuel que Samakh s'approprie et intègre dans son œuvre.
BIBLIOGR. : Maria Le Mouëllic : *Érik Samakh : écoutez voir...*, in : Beaux-Arts, Nᵒ 127, Paris, oct. 1994.

SAMAKHVALOV Alexandre Nikolaevitch ou Samokhvalov
Né en 1894 à Bejetsk (région de Kalinine). Mort en 1971 à Leningrad. XXᵉ siècle. Russe.
Peintre de de compositions animées, figures, nus, peintre à la gouache. Réaliste-socialiste.
Élève de l'Académie des Beaux-Arts de Saint-Pétersbourg de 1914 à 1918, il travailla sous la direction de Petrov Vodkin. Il fréquenta également l'Institut supérieur des Arts et Techniques de Petrograd de 1920 à 1923. Il fut membre de l'union des Artistes d'URSS et Artiste du Peuple. Il vécut à Leningrad et appartint au Cercle des Peintres du *Groupe d'Octobre*. Il participa à des expositions dans les grandes villes de Russie : en 1917 exposition du *Monde de l'Art* ; de 1926 à 1929 aux expositions du Cercle des Artistes ; en 1930 à l'exposition du *Groupe d'Octobre*.
BIBLIOGR. : N. Strougatski : *A. Samokhvalov*, Leningrad-Moscou, 1933 – Catalogue de l'exposition *A. Samokhvalov*, Leningrad, 1974 – A. Samokhvalov : *Ma voie créatrice*, Leningrad, 1977 – in : Catalogue de l'exposition : *Les Années trente en Europe. Le temps menaçant*, musée d'Art moderne de la ville, Paris Musées, Flammarion, Paris, 1997.
MUSÉES : MOSCOU (Gal. Tretiakov) – MOSCOU (Mus. Pouchkine) – NOVOKOUZNSK (Mus. d'Art Soviétique) – SAINT-PÉTERSBOURG (Mus. Russe) : *L'Entraînement aux tirs des Komsomols 1932 – Conductrice de métro avec marteau piqueur 1933* – VOLGOROD (Mus. des Beaux-Arts).

Ventes Publiques : Paris, 25 nov. 1991 : *La fille au chapeau de paille* 1963, h/t (136x113) : FRF 34 000 ; *La Parisienne* 1963, h/t (147x88) : FRF 28 000 – Paris, 20 mai 1992 : *Modèle* 1965, h/t (139x59) : FRF 10 000 – Milan, 10 nov. 1992 : *Pour un manifeste*, temp./pap., quatre projets (11,3x8,1 et 11,2x8 et 11,6x8,5 et 11,3x8) : ITL 1 500 000 – Paris, 5 nov. 1992 : *Oksana* 1970, h/t (49x35) : FRF 28 000.

SAMARAJEFF Gavril Tikhonovitch ou Samarayev, Zamaraèv

Né en 1758. Mort en 1823. xviiie-xixe siècles. Russe.

Sculpteur.

Élève de l'Académie de Saint-Pétersbourg et de L. Ph. Mouchy à Paris.

SAMARAN U. M.

Né à Montevideo (Uruguay), de parents français. xixe-xxe siècles. Français.

Peintre de genre, figures, intérieurs.

Il fut élève de Nicolas Gysis, à l'École des Beaux-Arts d'Athènes ?, de Franz von Lenbach, à Munich ?, de Raphaël Collin à Paris. Fixé à Paris, il exposait au Salon des Artistes Français, depuis 1888 sociétaire, 1889 médaille de bronze pour l'Exposition Universelle.

Il fut surtout peintre de figures féminines dans leur intérieur et leurs occupations familières.

Ventes Publiques : Paris, 21 avr. 1947 : *Femmes assises dans une véranda* : FRF 13 100 ; *Femme assise avec un vieillard dans un salon* : FRF 8 000 ; *Femme peintre dans son atelier avec un client* : FRF 13 000 – Paris, 2 déc. 1949 : *Femme au plat de roses et au lévrier* : FRF 2 200 – New York, 28 mai 1981 : *Jeune femme faisant la lecture à sa fille*, h/t (88x100) : USD 6 500.

SAMARAS Lucas

Né le 14 septembre 1936 à Kastoria (Macédoine). xxe siècle. Actif depuis 1948 aux États-Unis. Grec.

Peintre, aquarelliste, pastelliste, artiste de happenings, sculpteur d'assemblages, photographe, technique mixte. Tendance pop'art.

En 1948, âgé de douze ans, Samaras arriva aux États-Unis avec sa famille. Entre 1955 et 1959, à la Rutgers University, il fit la connaissance, capitale dans son évolution, d'Allan Kaprow et de George Segal.

Il participe à de très nombreuses expositions collectives, dont : 1968 et 1972 Kassel, Documenta IV et V ; 1970, Biennale de Venise ; etc. Il montre des ensembles de ses réalisations dans des expositions personnelles, d'entre lesquelles : 1966 Buffalo, Albright Knox Art Gallery ; 1969 New York, Museum of Modern Art ; 1971 Chicago, Museum of Contemporary Art ; 1972 New York, rétrospective au Whitney Museum for American Art ; depuis 1991 Paris, régulièrement à la galerie Renos Xippas.

Dans ses premières années d'activité, Samaras peignait à l'huile, à l'aquarelle, au pastel, procédés qu'il abandonna en 1959, à partir de la rencontre d'Allan Kaprow et de George Segal, pour utiliser encore parfois le pastel. Il participa, en 1960, à de nombreux happenings avec Claes Oldenburg, Jim Dine, Allan Kaprow et Red Groom, lui-même y faisant participer son propre corps, précurseur du body art. Il commença alors à réaliser ses premiers objets plâtrés, reconstituant tranches de gâteaux, hot-dogs et autres nourritures typiquement américaines. Il était alors évidemment très près du pop'art, alors naissant, pourtant une inquiétude plane déjà sur les objets créés par Samaras, qui n'ont rien de la claire évidence de ceux du pop'art. Ce caractère d'étrangeté est d'ailleurs notablement renforcé dans les nombreuses interprétations du *Dinner*, assemblages, en forme de repas, d'objets divers, souvent menaçants. De même pour les *Paper Bag*, sacs en papier contenant de multiples objets figés, à la fois insolites et pourtant « pauvres », banals. Les premières *Boîtes*, saturées de plâtre, confirmaient aussi cette distance d'avec l'esprit pop art. Avec ces boîtes, vers 1960, Samaras inaugurait un thème majeur de son œuvre, thème qu'il a exploité des manières les plus inattendues. Les boîtes ont un aspect secret et sacré ; formellement c'est une débauche de matières, de couleurs, les plus diverses ; au plâtre des débuts, il a ajouté des tissus, des morceaux de plastique, des plumes. En 1962, la boîte prend des apparences hostiles, se hérisse d'épingles, de clous, de couteaux, scalpels, lames de rasoir ; au risque de faire évoquer quelque pratique sadique.

Dans le temps suivant, comme il joue souvent de l'ambiguïté attraction/répulsion, il intègre aux boîtes les éléments les plus hétéroclites : fragments de miroirs, perles, fourrures, paillettes,

coton hydrophile, cheveux, strass, brins de laine enroulés à la façon de l'artisanat mexicain, bijoux de fantaisie, oiseaux empaillés ; la boîte se maquille, se travestit, se pare. Devenue icône païenne d'un culte narcissique, la boîte semble receler des caches secrètes, tantôt prend des allures de labyrinthe, tantôt se déplie et déploie comme un accordéon ou est affectée d'aspects totalement extravagants.

En regard de ces aspects polymorphes d'un même thème, il est tentant d'assimiler à de gigantesques boîtes les trois chambres *Room I, Room II, Room III*, construites, l'une en 1964 à Los Angeles, une autre en 1966 pour l'exposition de Buffalo, la troisième en 1968 pour Documenta IV. Ces chambres, dont les deux dernières étaient totalement recouvertes de miroirs, élément qu'il a souvent utilisé ailleurs, ont parfois été perçues comme des recherches d'art optique, en raison de leur production de reflets « en abîme », mais semblent bien plus être un hommage encore narcissique au reflet.

Vers 1965, Samaras a abordé la longue série *Transformation*, où, comme pour les *Boîtes*, il brode sur un même thème, camouflant l'objet, le déformant, mais aussi le révélant sous des dehors totalement inhabituels, étranges et envoûtants. La *Chaise*, dans ses diverses variations, en est l'exemple principal ; construites sur de curieux plans perspectifs, complètement déséquilibrées, recouvertes de matériaux aussi divers que miroirs (de nouveau), épingles, laines, fleurs artificielles, elles sont comme les mille et une extrapolations un peu folles d'un même concept. Dans le même ordre d'esprit, il a aussi réalisé des transformations de *Lunettes, Couverts, Couteaux, Ciseaux*. Ne résistant jamais aux effets décoratifs les plus spectaculaires, Samaras semble cultiver comme à plaisir les multiples manifestations de ses fantasmes. Rarement œuvre n'a paru aussi résolument introvertie. Et les *Autopolaroïds*, série, qu'il entreprend en 1970, d'autoportraits photographiques trafiqués, par effacements, superpositions, et enrichis d'enluminures qui débordent largement sur le visage, ne font que confirmer cette lecture. Prenant des poses souvent acrobatiques, pliant son corps à une recherche de sa propre expressivité, Samaras rejoindrait ici les pratiques du body art, sauf à privilégier, en lieu des durs constats de la tolérance corporelle, les grâces d'un esthétisme voluptueusement décadent. Dans de nouvelles volte-face, à partir de 1977 environ, il a réalisé une suite de tableaux abstraits encadrés dans la série *Reconstruction*, s'opposant sans doute à la série *Transformation* de 1965, constitués de bandes de tissus bigarrés, comme des patchworks et sans doute aussi en référence à ce produit typiquement américain, cousus à la machine et d'ailleurs esthétiquement traités. En 1981, il a réinvesti l'usage du pastel pour des scènes de copulation. En 1986, la série des *Wire Hanger Chair* a repris le thème de la chaise pour la couvrir d'une prolifération d'objets de toutes sortes et de fleurs artificielles. S'il a été tenté ici d'établir une chronologie des thèmes dans son œuvre, ce n'est que par commodité, certains des supports de ses inventions inépuisables réapparaissant à tout moment : la boîte, la chaise, l'autoportrait. Né grec, de cette ascendance Samaras a écrit dans son autobiographie : « La Grèce est ma préhistoire, mon passé *pré-lettré*, mon inconscient, ma fantaisie. L'Amérique est mon histoire, ma réalité, ma vie d'adulte ». Cette fantaisie baroque, qu'il juge grecque et qu'il rapproche, c'est symptomatique, de son inconscient, seule l'Amérique pouvait lui permettre de l'extérioriser dans ses œuvres d'une manière aussi libre, aussi extravagante. Si la production de Samaras est toujours diversifiée, si elle ne se limite à aucun moment à un seul type d'objets même si certains reviennent fréquemment, l'ensemble de son œuvre paraît constituer comme la continuité d'une vaste iconographie égocentrique et fétichiste. Multiple et apparemment intarissable, l'œuvre de Samaras provoque fascination et répulsion. Interrogeant les obsessions du moment, il semble participer de toutes celles des recherches artistiques qui tendent à en traduire les mutations : pop'art, art brut, arte povera, art psychédélique, body art. Insaisissable, inclassable, mieux que bien d'autres artistes qui se réfèrent de la même source, peut-être parce que d'une invention plus généreuse et à peu près imprévisible, Samaras est sans doute un authentique rénovateur de Dada.

■ Pierre Faveton, Jacques Busse

Bibliogr. : Kim Levin : *Lucas Samaras*, Harry N. Abrams, New York, 1975 – Françoise Bataillon : *Lucas Samaras menaçant*, in : Beaux-Arts, Paris, oct. 1991 – in : *Diction. de l'Art Mod. et Contemp.*, Hazan, Paris, 1992.

Musées : Atlanta (High Mus. of Art) : *Photo-Transformation, Novembre 12* 1973, polaroïd – Buffalo (Albright Knox Art Gal.) –

CHICAGO (Mus. of Contemporary Art) – NEW YORK (Mus. of Mod. Art) – NEW YORK (Whitney Mus. for American Art).
VENTES PUBLIQUES : NEW YORK, 2 déc. 1970 : *Great Plate* 1961 : **USD 850** – NEW YORK, 17 nov. 1971 : *Boîte en clous, clous de bronze* : **USD 3 100** – NEW YORK, 26 oct. 1972 : *Transformation : Fleurs* : **USD 6 000** – NEW YORK, 18 oct. 1973 : *Box I* : **USD 20 000** – NEW YORK, 27-28 mai 1976 : *Tranformation : scissors* 1986, techn. mixte (131x92,5x92,5) : **USD 13 000** ; *Sans titre* vers 1960, past. (23x31) : **USD 1 350** – NEW YORK, 18 mai 1978 : *Chicken wire box* 1972, panier en fil de fer avec plâtre et acryl. (30,5x23x25,5) : **USD 4 000** – NEW YORK, 19 oct 1979 : *Sans titre* 1958, past. (29,8x21,6) : **USD 1 500** – NEW YORK, 12 nov. 1980 : *Wool box N° 20* 1964, bois, laine, acryl. et plastique avec fils d'acier (30,5x66x40,5) : **USD 11 000** – NEW YORK, 27 fév. 1981 : *Sans titre* 1965, techn. mixte et boîte en bois, construction (48,3x27,4x69,8) : **USD 4 500** – NEW YORK, 11 mai 1983 : *Sans titre* 1962, craies coul./pap. noir (30,5x23) : **USD 5 000** – NEW YORK, 8 mai 1984 : *Boîte N° 4* 1963, construction : bois, clous, lames à raser, fourchette, plastique, sable, plat en verre, carreaux céramique, fils de coul. (46,5x62,5x29,7) : **USD 58 000** – NEW YORK, 7 nov. 1985 : *Tête n° 178* 1981, craies coul. (44,5x29,2) : **USD 8 000** – NEW YORK, 6 nov. 1985 : *Box N° 55* 1966, boîte en bois avec des fils de coul. vrille en acier, tête d'oiseau, morceaux de verre et h. (31x40,5x30,5) : **USD 50 000** – NEW YORK, 11 nov. 1986 : *Boîte n° 25* 1964, techn. mixte/feutre dans une boîte recouverte de cheveux artificiels (31,8x33x35 fermée et 30,5x78,8x35 ouverte) : **USD 23 000** – NEW YORK, 13 nov. 1986 : *Reconstruction N° 86*, tissus cousus (183x205,8) : **USD 21 000** – NEW YORK, 5 nov. 1987 : *Pin Drawing* 1966, trous d'épingle et rayons X/pan. (73,7x63,5) : **USD 12 000** – NEW YORK, 8 oct. 1988 : *Sans titre n° 2* 1961, past./pap. (30,5x22,9) : **USD 4 400** – NEW YORK, 10 nov. 1988 : *Boîte à bijoux*, techn. mixte (10,8x15,9x15,9) : **USD 26 400** – NEW YORK, 2 mai 1989 : *Transformation – binocles* 1966, techn. mixte dans deux vitrines d'acryl. transparent (base de chaque : 148,5x30,5x38,2) : **USD 132 000** – NEW YORK, 21 fév. 1990 : *J'aime couper* 1968, pap. découpé et cr. montés entre deux feuilles de plexiglas (H. 63,5) : **USD 3 080** – NEW YORK, 27 fév. 1990 : *Transformation, chaises 9*, acryl./bois (101,5x63,5x63,5) : **USD 79 750** – NEW YORK, 6 nov. 1990 : *Sans titre* 1958, h/t. cartonnée (61x45,8) : **USD 3 850** – NEW YORK, 15 fév. 1991 : *Transformation*, assiettes, assemblage de résine de polyester, plâtre et textile dans trois coffrets de polyester (chaque 44x44x10) : **USD 28 600** – NEW YORK, 1er mai 1991 : *Coffret 35*, bois, oiseau naturalisé, épingles, fils, bronze, œuf de verre, acryl. et collage de pap. (39,4x35,5x48,2) : **USD 88 000** – NEW YORK, 6 mai 1992 : *Coffret n° 94* 1976, techn. mixte : bois, épingles d'acier, acryl. et neuf couteaux (33x33x66) : **USD 46 750** – NEW YORK, 8 oct. 1992 : *Sans titre* 1974, craies de coul./pap. (33x25,4) : **USD 11 000** – NEW YORK, 4 mai 1993 : *Sans titre* 14 août 1961, past./pap. (30,5x22,9) : **USD 16 100** – NEW YORK, 11 nov. 1993 : *Boîte à chaussures* 1965, construction de bois, brins de laine, chaussure et pointes d'acier (26,7x39,4x27) : **USD 46 000** – LONDRES, 26 oct. 1995 : *Sans titre* 1962, past./pap. (30x22,2) : **GBP 4 255** – NEW YORK, 7 mai 1996 : *Juillet 8* 1962, craies de coul./pap. (30,5x22,8) : **USD 4 830** – NEW YORK, 19 nov. 1996 : *Tête 6* 1981, craies coul./pap. (44,4x29,2) : **USD 9 775** – NEW YORK, 21 nov. 1996 : *Le Critique d'art* 1985, acryl./t., cinq tableaux (91,4x305) : **USD 11 500**.

SAMARINA Iécatérina, née Rachmanova
Née le 15 janvier 1854 à Moscou. XIXe-XXe siècles. Russe.
Peintre.
À Paris, elle fut élève de Gabriel Ferrier et William Bouguereau à l'Académie Julian.

SAMARITAIN COMPATISSANT, Maître du. Voir MAÎTRE de VALENCIENNES

SAMARTINO Edoardo
Né le 16 octobre 1901 à Perosa Canavese (Turin). XXe siècle. Italien.
Peintre de compositions animées, figures, natures mortes.
Dès 1924, il vint à Paris, où il travailla dans les académies libres de Montparnasse, notamment à la Grande Chaumière. Au Louvre, il copiait Rembrandt, Manet, mais ses goûts le portaient surtout vers les primitifs italiens. À Paris, il participait très peu aux Salons annuels habituels ; il y exposa individuellement en 1950 et 1952.
Plastiquement, son désir est de concilier le sens de la grandeur formelle et les arts nègres. Peut-être incité par le célèbre propos

de Léonard de Vinci, il part volontiers de taches observées ou provoquées, qui suscitent en lui le génie de compositions imaginaires.

Samartino

VENTES PUBLIQUES : ZURICH, 29 oct. 1983 : *Nature morte* vers 1972, h/t (81x100) : **CHF 5 500**.

SAMBA Chéri, pseudonyme de Samba Wa Mbimba
Né le 30 décembre 1956 à Kinto-M'Vuila (Madimba, Bas-Zaïre). XXe siècle. Zaïrois.
Peintre de compositions animées. Naïf.
Son père était forgeron. Après l'école, il vint à Kinshasa en 1972. Il débuta comme fabricant d'enseignes publicitaires pour les magasins. En 1975, il s'installa à son compte. Autodidacte en peinture, il vit et travaille à Kinshasa, dans son atelier rudimentaire, pratiquement en public devant la population locale, accrochant ses dernières œuvres à l'extérieur. Très connu à Kinshasa depuis 1975, il est surchargé de commandes à l'occasion de cérémonies, mariages ou autres, et emploie des ouvriers. Il voyage : en 1976-1977, au Gabon et au Congo ; en 1978, 1980 de nouveau au Congo ; en 1984-1985 au Zaïre même ; en 1986 au Cameroun ; en 1988 en Belgique ; en 1989-1990 en Allemagne ; etc. (« si Dieu voudra »), ajoute-t-il.
Depuis 1982, il a été reconnu en dehors du Zaïre, après avoir été invité à Paris pour la première fois, par le magazine *Actuel* ; il revint en France en 1982-1983, en 1986 pour le Festival d'Avignon, en 1988-1989 pour *Les Magiciens de la Terre* ; en 1990, il fut invité à la Fondation Cartier.
Il a figuré dans les expositions collectives, d'abord dans les centres culturels zaïrois, puis : en 1984 Stockholm *L'art au Zaïre* ; 1986 au *Festival d'Avignon* ; 1989 Paris *Les Magiciens de la Terre*, Centre Beaubourg ; 1996 Charleroi, *7 artistes zaïrois*, Palais des Beaux-Arts ; etc. Des expositions personnelles lui sont consacrées, outre au Zaïre : 1990 Paris, galerie J.-M. Patras ; et New York, 1990-1991, rétrospective à Ostende, Musée provincial d'art moderne ; et au Musée d'Art Contemporain de Chicago ; à la Fondation Miro de Barcelone ; au Portikus de Francfort ; 1997 Paris, Musée National des Arts d'Afrique et d'Océanie ; etc.
Après les enseignes publicitaires, il se spécialisa dans la reproduction de portraits photographiques. Il créait aussi des bandes dessinées pour le journal *Bilenge-Info*, dont il assura la coordination de 1984 à 1988. Ensuite, il peint ses compositions narratives à la façon des bandes dessinées publicitaires, des textes soigneusement écrits en caractères d'imprimerie précisant et commentant le propos de l'image. Pour l'efficacité de cette image, les personnages sont représentés dans des poses fortement démonstratives. Les trois principes qui régissent sa conception de la peinture sont : améliorer le travail, faire de l'humour, dire la vérité, par quoi il entend : peindre le plus précisément possible, exagérer les caractères, livrer un message. Le message peut comporter une critique assortie d'une morale, d'ordre politique, par exemple accuser les nouveaux responsables africains d'user de la corruption comme le faisaient les pays colonisateurs, d'ordre social, par exemple critiquer l'hypocrisie des coutumes locales, en représentant une femme nue ou un couple qui s'embrasse, ce qui est considéré comme inconvenant, et, pour faire passer l'interdit, signifier l'inconvenance par le texte écrit (en français ou en lingala).
Il partage la peinture des autres en deux catégories : celles qu'il ne comprend pas et ne juge pas, celles qu'il comprend, au nombre desquelles Combas. Ce peintre sympathique, familier et ouvert, a bénéficié d'une part de son personnage coloré, d'autre part d'un retour important à la figuration et à la narration, où son authenticité le distingue. ■ J. B.
BIBLIOGR. : Bernard Marcadé : *Chéri Samba*, entretien, in : *Galeries Magazine*, Paris, fév.-mars 1991 – Bernard Marcadé : *Chéri Samba*, La Différence, Paris, 1992, ? – Jean-Hubert Martin, Bogumil Jewsiewicki, Emma Lavigne, entretien avec Philippe Garcia de la Rosa : *Chéri Samba*, Editions Hazan, 1997 – Carol Boubès : *Chéri Samba*, in : Art Press, n° 227, Paris, septembre 1997.
VENTES PUBLIQUES : LOKEREN, 21 mars 1992 : *Papiwata* 1978, h/t (45x65) : **BEF 33 000** – PARIS, 23 mars 1992 : *Amour transféré* 1981, h/t (94x88) : **FRF 16 000** – FRANCFORT-SUR-LE-MAIN, 14 juin 1994 : *Portikus* 1994, acryl./t. : **DEM 10 000**.

SAMBACH Christian ou **Johann Christian**
Né en 1761 à Vienne. Mort le 27 mars 1797 à Vienne. XVIIIe siècle. Autrichien.
Peintre, sculpteur et illustrateur.
Fils et élève de Franz Gaspard S. Le Musée Mielzynski de Posen conserve de lui le portrait en miniature de *Philippo Buonarotti*, et l'Albertina de Vienne, *La mise en croix* (dessin).
VENTES PUBLIQUES : PARIS, 24 juin 1929 : *Deux têtes d'enfant*, dess. : FRF 20.

SAMBACH Franz Gaspard ou **Caspar**
Né le 6 janvier 1715 à Breslau. Mort le 27 février 1795 à Vienne. XVIIIe siècle. Allemand.
Peintre d'histoire.
Il fut d'abord élève de Reinert et de l'Epée, puis alla travailler à Vienne avec Donner. En 1762 il devint professeur d'architecture à l'Académie de Vienne et en 1772, directeur de la peinture à la même Académie. Il peignit fréquemment de faux bas-reliefs dans le style de Geeraerts et de J. de Wit. On mentionne de lui des fresques à l'église des Jésuites, à Stuhlweissenburg et un tableau d'autel à l'église des Franciscains à Comischa.

C. Sambach. 1778.

MUSÉES : GRAZ : *La Vierge et les bergers adorant l'Enfant Jésus* – LÜBECK : *Présentation au temple* – SIBIU : *Descente de croix* – VIENNE (Mus. des Beaux-Arts) : *Bacchanale d'enfants* – VIENNE (Mus. Baroque) : *Mort de saint François-Xavier*.
VENTES PUBLIQUES : VIENNE, 4 déc. 1962 : *Saint Étienne en prière devant la Vierge* : ATS 38 000.

SAMBARBIERO Pietro
XVIIe siècle. Actif à Naples dans la seconde moitié du XVIIe siècle. Italien.
Sculpteur.
Élève de Cosimo Fanzago. Il travailla dans l'église de la Chartreuse de Saint-Martin, dans l'église Gésu Nuovo et à S. Lorenzo Maggiore de Naples.

SAMBAT Jean Baptiste
Né vers 1760 à Lyon. Mort le 29 février 1827 à Paris. XVIIIe-XIXe siècles. Français.
Peintre de miniatures.
Il exposa au Salon de 1793. Le Musée de Bordeaux conserve de lui un portrait d'homme.

SAMBEECK Augustyn Van
XVIe-XVIIe siècles. Actif à Utrecht vers 1600. Hollandais.
Peintre.
Élève d'Albrecht Blœmaert avant 1590.

SAMBERGER Léo
Né le 14 août 1861 à Ingoldstadt. Mort en 1949. XIXe-XXe siècles. Allemand.
Peintre de portraits.
Il fut élève de l'Académie des Beaux-Arts de Munich. De 1886 à 1897, il exposa à Munich, médaillé en 1891. Exposant aussi à Paris, il obtint une médaille d'argent en 1900 pour l'Exposition Universelle.
MUSÉES : BRÊME (Kunsthalle) : *Le Prophète Jérémie* – LEIPZIG : *Portrait de Lenbach âgé* – MUNICH (Mus. Nat.) : *Portrait de l'artiste* – *Le Père de l'artiste* – *Le Sculpteur Josef Flossmann* – *Le Conseiller von Reber* – *Le Sculpteur Balthazar Schmitt* – MUNICH (Mus. mun.) : *Le Musicien Bennat* – SCHLEISSHEIM : *Hubert von Heyden* – *Le Professeur Bruno Becker* – STUTTGART : *Portrait de l'artiste* – WUPPERTAL : *Tête d'étude*.
VENTES PUBLIQUES : MUNICH, 20 oct. 1983 : *Le Christ à la couronne d'épines*, h/t (65x84) : DEM 5 000.

SAMBFLIID Antonius. Voir **SANDFELDT**

SAMBIEX Félix Van. Voir **SAMBISE**

SAMBIN Bénigne
XVIe siècle. Travaillant à Salins de 1584 à 1594. Français.
Peintre.
Fils d'Hugues S. Il a peint une *Adoration des bergers* dans l'église de Coulans.

SAMBIN Hugues
Né entre 1515 et 1520 à Gray. Mort en 1601 ou 1602 à Dijon. XVIe siècle. Français.
Sculpteur sur bois, dessinateur d'architectures, architecte et graveur.
Il exécuta une collection de superbes dessins relatifs à l'art de la statuaire publiée en 1572 et dédiée à Eleonor Chabot, gouverneur de Bourgogne. On cite également un Hugues Sambin, né à Vienne, mort à Dijon au XVIe siècle, élève et ami de Michel-Ange. Est-ce un parent de notre artiste ? Est-ce notre artiste lui-même avec un lieu de naissance différent ? Dans tous les cas les deux personnalités ne paraissent pas pouvoir être étrangères l'une à l'autre.
VENTES PUBLIQUES : PARIS, 1896 : *Cartouche*, dess. à la pl. lavé de bleu : FRF 60 – PARIS, 2 mars 1929 : *Apollon et Mercure* ; *Tête de chérubin et jeux d'amour*, deux dess. : FRF 300.

SAMBISE Félix Van ou **Sambix** ou **Sambiex**
Né en 1553 à Anvers. XVIe siècle. Éc. flamande.
Graveur au burin et calligraphe.
On l'appelait le *Maître de la Plume couronnée*. Il travaillait à Rotterdam en 1590 et à Delft de 1600 à 1602.

SAMBLA Anechino
XVe siècle. Actif à Saluzzo à la fin du XVe siècle. Italien.
Sculpteur.
Il a sculpté un baptistère dans la cathédrale de Pinerolo et travailla dans l'église Saint-Jean de Saluzzo.

SAMBO Eduardo
Né le 12 décembre 1884 à Trieste. XXe siècle. Italien.
Peintre de figures, portraits.
Il commença sa formation à Venise, puis fut élève de Carl von Marr à l'Académie des Beaux-Arts de Munich. Il fut directeur du Musée Revoltella de Trieste.

SAMBORSKI Stefan, pseudonyme de **Nacht Artur** ou **Stefan**
Né en 1898 à Cracovie. XXe siècle. De 1924 à 1939 actif en France. Polonais.
Peintre. Postcubiste.
De 1918 à 1921, il fut élève de l'Académie des Beaux-Arts de Cracovie. De 1924 à 1939 il séjourna à Paris, faisant également des voyages en Espagne. Il fit partie du *Comité de Paris*, avec lequel il exposa à Paris, à Genève et également en Pologne. En 1958, il a participé à la Biennale de Venise. En 1930, il montra une exposition personnelle de ses œuvres à Paris ; en 1960 en Argentine. En 1946, il a été nommé professeur à l'École Supérieure d'Arts Plastiques de Sopot ; puis il fut nommé à l'Académie des Beaux-Arts de Varsovie.
Sa peinture se rattache tout à fait à ce courant postcubiste édulcoré qui caractérise une grande partie de l'École de Paris de l'entre-deux-guerres. Il fut peut-être plus important par son enseignement que par son œuvre propre.
BIBLIOGR. : B. Dorival, sous la direction de, in : *Peintres contemp.*, Mazenod, Paris, 1964.

SAMBOURNE Edward Linley
Né le 4 janvier 1845 à Londres. Mort le 3 août 1910 à Kensington. XIXe-XXe siècles. Britannique.
Peintre, graveur, dessinateur humoriste, illustrateur.
Il fut d'abord apprenti chez un fabricant d'instruments de marine. À partir de 1875, il exposa des sujets humoristes à la Royal Academy de Londres et à la Fine Art Society. Il participait aussi au Salon des Artistes Français de Paris, 1889 médaille de bronze pour l'Exposition Universelle, 1900 hors-concours et membre du jury de gravure pour l'Exposition Universelle.
Il collabora au *Punch*, envoyant des caricatures inspirées de John Tenniel, puis lui succéda. Il a illustré : en 1872 *Nouvelle histoire de Sandford et Merton* de Burnand ; en 1880 *Royal Umbrella* de Harcourt ; en 1885 *Water-babies* de Kingsley ; en 1886 *Friends and Foes from Fairyland* de Brabourne ; en 1893 *Le vrai Robinson Crusoe* de Burnand ; en 1910 *Trois contes* d'Andersen.
BIBLIOGR. : Marcus Osterwalder, in : *Dictionnaire des Illustrateurs, 1800-1914*, Ides et Calendes, Neuchâtel, 1989.

SAMBUCETO Gerolamo
XVIe siècle. Actif à Gênes dans la seconde moitié du XVIe siècle. Italien.
Sculpteur sur bois.
Père de Leonardo et de Maria S.

SAMBUCETO Leonardo
XVIe siècle. Actif à Gênes dans la seconde moitié du XVIe siècle. Italien.
Sculpteur sur bois.
Fils de Gerolamo S.

SAMBUCETO Maria
XVIe siècle. Italienne.

Sculpteur.
Fille de Gerolamo, elle fut active à Gênes dans la seconde moitié du XVIe siècle.

SAMBUGNAK Sandor ou **Alexander**
Né le 22 avril 1888 à Semlin. XXe siècle. Hongrois.
Peintre, sculpteur.
Il acquit sa formation à Budapest, Munich et Paris.

SAMELING Benjamin. Voir **SAMMELING**

SAMENE Abraham
Né le 19 mars 1723 à Genève. Mort le 16 avril 1755 à Genève. XVIIIe siècle. Suisse.
Peintre sur émail.

SAMENGO Ambrogio
Né à Sestri Levante. Mort avant 1672. XVIIe siècle. Italien.
Paysagiste, peintre de figures, de fleurs et de fruits.
Élève de G. A. Ferrari. Il mourut jeune et ses œuvres sont fort rares.

SAMER Johann
XVIIe siècle. Actif à Znaim dans la seconde moitié du XVIIe siècle. Autrichien.
Peintre.
Il a sculpté les autels de l'église Saint-Nicolas de Fuglau (Basse-Autriche) en 1680.

SAMFLEET Antonius. Voir **SANDFELDT**

SAMFLEET Cornelius
XVIe siècle. Travaillant en 1574. Danois.
Portraitiste.
Il a peint une série de portraits de rois du Danemark.

SAMHAMMER Johann Jakob
Né en 1728. Mort en 1787. XVIIIe siècle. Allemand.
Peintre.
Élève de J. Chr. Fielder à Darmstadt et peintre à la cour de Saarbruck.

SAMICO Gilvan
Né en 1928. XXe siècle. Brésilien.
Graveur, illustrateur. Populiste.
Après la prise du pouvoir au Brésil par Joao Goulart en 1961, les partis populaires appelèrent à un militantisme social. Gilvan Samico s'inscrit dans le courant qui renoua avec la figuration en tant que moyen d'action dans l'engagement social. Ses gravures sur bois et illustrations s'inspirent des contes populaires régionaux, mêlant rusticité et fantastique, pour évoquer les difficultés de la vie quotidienne du peuple.
BIBLIOGR. : Damian Bayon, Roberto Pontual, in : *La Peinture de l'Amérique latine au XXe s*, Mengès, Paris, 1990.

SAMIN Louis. Voir **SAMAIN**

SAMINIATI Benedetto
XVIe siècle. Actif à Lucques à la fin du XVIe siècle. Italien.
Dessinateur de perspectives et architecte.
Il dessina des architectures et aussi des décors.

SAMIRAJLO Viktor Dimitriévitch ou **Zamiraïlo**
Né le 11 novembre 1868 à Tcherkassy. XIXe-XXe siècles. Russe.
Peintre, aquarelliste, graveur, illustrateur, peintre de décors de théâtre.
Il fut élève de Nikolaï Murachko à l'École des Beaux-Arts de Kiev.
Il subit l'influence de Mikaïl Wrubel. Il exécuta des illustrations de livres.
MUSÉES : SAINT-PÉTERSBOURG (Mus. Russe).

SAMITA
Né en 1905 à Weert. XXe siècle. Hollandais.
Peintre de scènes animées, nus, paysages, marines, fleurs et fruits. Tendance naïve.
Il ne s'est révélé qu'au lendemain de la Seconde Guerre mondiale.
Ses compositions abondent de détails. Il semble vouloir recréer l'Éden. Ne négligeant pas les couleurs vives, il peuple des sites heureux de nus innocents parmi les fleurs et les fruits de l'abondance.
BIBLIOGR. : In : *Diction. Univers. de la Peint.*, Le Robert, Paris, 1975.

SAMIVEL, pseudonyme de **Lévi Sam**
XXe siècle. Français.
Peintre de montagne, sport, dessinateur, illustrateur.

Il exposait à Paris, au Salon des Peintres de Montagne.
Il était très connu dans sa spécialité de dessins et illustrations, plutôt humoristiques, sur la montagne et les sports de montagne.

SAMLICKI Martin Franciszek ou **Marcin**
Né le 23 octobre 1878 à Bochnia. XXe siècle. Polonais.
Peintre de portraits, paysages.
Il fut élève de Jozef Unierzyski et Jan Stanislavski à l'École des Beaux-Arts de Cracovie. Il travailla en France. En 1921 à Paris, il participa à l'Exposition des Artistes Polonais, ouverte au Salon de la Société Nationale des Beaux-Arts.
À cette exposition, il avait envoyé *Un peintre ; Vue de Sèvres ; Vue des Martigues.*
MUSÉES : CATTOVICE – CRACOVIE – PRAGUE – TARNOV – VARSOVIE.

SAMM, pseudonyme de **Mandelbaum Sam**
Né le 26 octobre 1924 à Gryhow. XXe siècle. Actif depuis 1932 en France. Polonais.
Peintre de scènes animées, dessinateur.
Fils d'un père russe et d'une mère espagnole. Établi à Paris, durant la guerre de 1939-1945, il fut déporté dans les camps de torture nazis, où père et mère avec toute la famille disparurent dans l'hécatombe. Lui en revint. Un peu, beaucoup bohème dans le Montparnasse accueillant de l'après-guerre, faisant profession d'oublier le passé composé pourtant si proche encore, adepte du « carpe diem », il peignait ou plus souvent dessinait, sans doute faute de matériel, au hasard des havres rencontrés. Dans la suite de son errance, jusqu'à un monastère providentiel, puis on ne sait plus, il semble avoir cessé de peindre.
Les techniques graphiques lui ont mieux convenu que les disciplines proprement picturales à exprimer les résonances spirituelles de son inspiration. Consciemment ou non, ses œuvres s'attachent à traduire plastiquement, dans une formulation expressionniste, l'essence de la grande passion de l'humanité moderne et les souffrances du peuple juif. Un optimisme universel tend à sublimer son message d'effroi en message d'espoir.
■ J. B.

SAMMACCHINI Orazio. Voir **SAMACHINI**

SAMMARTINO Gennaro. Voir **SANMARTINO**

SAMMARTINO Giuseppe. Voir **SANMARTINO**

SAMMARTINO Marco. Voir **SAN MARTINO**

SAMMELING Benjamin ou **Sammelins, Sameling**
Né en 1520 à Gand. Mort après 1604. XVIe siècle. Éc. flamande.
Peintre.
Fils de Jan S. Élève de Frans Floris, il était doyen de la Gilde de Gand en 1598. Une allégorie sur la naissance de Charles Quint (Bibliothèque de Gand), lui est attribuée, ainsi que des peintures d'après les dessins de Lucas de Heere, dans l'église des Jansénistes de Gand.

SAMMELING Jan ou **Sammelins**
Mort avant le 21 juin 1558. XVIe siècle. Actif à Gand. Éc. flamande.
Peintre.
Fils de Josse S. Il peignit en 1541 un tableau d'autel pour l'église de Laarne et un autre pour l'église de Kapryke.

SAMMELING Josse ou **Sammelins**
Mort entre le 3 février 1543 et le 9 janvier 1544. XVIe siècle. Actif à Gand. Éc. flamande.
Peintre et marchand de tableaux.
Père de Jan S. Il existe deux peintres de ce nom à Gand, l'un maître en 1476, l'autre en 1481. Un Jean Sammeling, peintre, était à Gand en 1550.

SAMMINUZI Marino di Antonio ou **Samminucci**
Mort après le 10 février 1575 probablement à Pérouse. XVIe siècle. Travaillant à Sanseverino (Marche), à partir de 1502. Italien.
Peintre.
Élève de Bernardino di Mariotto della Stagno. Il travailla surtout à Pérouse.

SAMMINUZI Tiburtino
XVIe siècle. Travaillant à Pérouse de 1563 à 1586. Italien.
Peintre.
Fils de Marino S.

SAMMYAKUIN. Voir **NOBUTADA Konoye**

SAMOGGIA Gaetano
Né le 23 avril 1859 à Bologne. XIXe-XXe siècles. Italien.
Peintre de décorations.

SAMOGGIA Luigi
Né le 1ᵉʳ novembre 1818 à Bologne. Mort le 18 février 1904 à Bologne. XIXᵉ siècle. Italien.
Peintre de décorations.

SAMOGIT Adam
Né en 1936 à Wilimiske (Lituanie). XXᵉ siècle. Actif en France. Russe-Lituanien.
Sculpteur. Tendance abstraite.
En 1955, il fut élève de l'Académie des Beaux-Arts de Vilna, celle-là même où avaient étudié Soutine et Lipchitz. De 1956 à 1968, il consacra son temps à des voyages d'études. Vers 1968, il fréquenta l'Académie de Cracovie. De 1968 à 1973, il fut élève de Jacques Lipchitz, notamment en 1970 à Pietra Santa, travaillant le marbre de Carrare et le bronze.
Il participe à des expositions collectives : âgé de vingt et un ans, à Moscou et Leningrad ; depuis 1969 Paris, Salon de la Jeune Sculpture ; 1969 Biennale de Paris ; 1971 Bâle, Foire d'Art Moderne ; 1972 Bâle, exposition *Fantastica* ; depuis 1973 Paris, Salon de Mai ; depuis 1974 Paris, Salon des Réalités Nouvelles ; etc. Il montre aussi ses œuvres dans des expositions personnelles, depuis la première en 1956, dans l'unique galerie de Vilna ; 1972 Bâle ; etc.
Son inspiration part d'une connaissance intériorisée de l'anatomie. Ses sculptures ne sont pas une recherche de l'abstraction pure et laissent toujours apparaître le thème anthropomorphique. Il exprime la plénitude des formes humaines, leur tension, avec une vigueur et une sensualité qui ne sont pas sans évoquer l'art hindou. Il semble aussi fortement imprégné d'art archaïsant. Dans le dialogue des creux et des pleins, dans ces formes tendues et polies, il faut aussi voir, par exemple, l'évocation d'un corps féminin.
Musées : LE HAVRE – PARIS (CNAC) – PARIS (Mus. mun. d'Art Mod.).
Ventes Publiques : PARIS, 22 déc. 1989 : *Femme-orchestre* 1971, bronze (51,5x46,5x13) : **FRF 7 500** – LUCERNE, 21 nov. 1992 : *Femme surréaliste*, bronze (H. 26,5) : **CHF 1 000**.

SAMOJLOFF Vassili Vassiliévitch ou Samoïlov
Mort en 1886. XIXᵉ siècle. Russe.
Peintre et dessinateur.
Le Musée Russe de Saint-Pétersbourg conserve un dessin de cet artiste.

SAMOKICH-SOUDKOVSKAIA Elena
Née en 1860. XIXᵉ-XXᵉ siècles. Russe.
Peintre, illustratrice, affichiste, dessinateur.
Elle fut élève de Wassili Petrovitch Weretshchagin à l'École d'Art d'Helsinki. Elle fit un voyage à Paris. Elle s'établit à Saint-Pétersbourg. À partir de 1889, elle a participé à des expositions collectives et fait des exposition personnelles.
Elle a réalisé des dessins pour des revues, notamment *Niva*, des cartes postales et des affiches.
Bibliogr. : In : Catalogue de l'expos. *Paris-Moscou*, Centre Beaubourg, Paris, 1979.
Musées : GORKI (Mus. d'Art) – KIROV (Mus. région. d'Art) – KOURSK (Gal. de Peinture).

SAMOKISH Nikolaï Semenovich ou Samokich N. Semionovitch
Né le 13 septembre 1860 à Njeshin. Mort en 1944. XIXᵉ-XXᵉ siècles. Russe.
Peintre de genre, scènes animées, batailles, paysages, aquarelliste, graveur, illustrateur.
Il fut élève de l'Académie des Beaux-Arts de Saint-Pétersbourg. Il a figuré, à Paris, au Salon des Artistes Français, obtenant une médaille d'argent en 1889 pour l'Exposition Universelle. En 1904-1905, il fut peintre officiel de la guerre russo-japonaise, mais il ne poursuivit pas au-delà ce thème d'inspiration.
Musées : MOSCOU (Gal. Tretiakov) : étude – *La Promenade*.
Ventes Publiques : NEW YORK, 27 fév. 1982 : *Un officier attaquant trois révolutionnaires*, aquar., cr. et pl. (48x85,1) : **USD 1 500** – NEW YORK, 21 janv. 1983 : *Le Char du couronnement du tsar Nicolas II*, aquar., pl. et cr. (38,4x51,8) : **USD 1 300** – PARIS, 28 fév. 1984 : *La troïka*, h/t (69x132) : **FRF 11 200** – LONDRES, 6 oct. 1988 : *Sous les bouleaux argentés* 1884, h/t (23,5x39,5) : **GBP 8 800** – NEW YORK, 16 juil. 1992 : *Charrette passant à vive allure dans un marché de village*, aquar. et encre de Chine/cart. (28,9x22,2) : **USD 1 100** – LONDRES, 17 juil. 1996 : *Campement militaire dans le Caucase* 1888, h/t (40x69) : **GBP 5 175**.

SAMOSTRZELNIK Stanislas
Né vers 1485 à Cracovie. Mort en 1541 à Mogila. XVIᵉ siècle. Polonais.
Peintre enlumineur.
Moine de l'abbaye cistercienne de Mogila, enlumineur célèbre, il travailla pour la cour. Il exécuta des fresques à l'abbaye et fit aussi des tableaux comme le portrait de Piotr Tomicki (1530 env.). Il convient peut-être de le rapprocher de STANISLAW Z. Krakowa, enlumineur du début du XVIᵉ siècle.

SAMPAIO Fausto
Né en 1893 à Anadia. Mort en 1956. XXᵉ siècle. Portugais.
Peintre de paysages.
Sourd de naissance, il étudia dans une école spécialisée, puis, obtenant une bourse pour Paris, il fut élève des académies Julian, Renard et la Grande Chaumière. À partir de 1934, il visita Santo Tomé, Macao, l'île de Timor, Singapour, Hong-Kong, l'Indochine, les Philippines, puis, en 1974, le continent africain, avec de fréquents séjours au Mozambique. Il figura au Salon des Artistes Français de Paris.
Il peignit de nombreuses vues du Portugal rural, des terres et populations lointaines portugaises. Il mit en évidence dans son œuvre le profond sentiment de la nature, les subtiles variations de l'atmosphère lumineuse et des teintes dans les mutations de l'éclairage.
Bibliogr. : In : *Cien Anos de pintura en Espana y Portugal, 1830-1930*, Antiqvaria, t. X, Madrid, 1993.
Musées : AVEIRO – CALDAS DA RAINHA – FERNANDO DE CASTRO – FIGUEIRA DA FOZ – LISBONNE (Mus. d'Art Contemp.) – PORTO.

SAMPAIO Marcio
Né en 1941. XXᵉ siècle. Brésilien.
Peintre, dessinateur. Tendance conceptuelle.
Il exerce aussi une importante activité de critique.
Dans ses débuts, il exploita les ressources de rapidité du dessin à des fins conceptuelles. Plus tard, notamment avec la série de la *Galerie anthropophagique*, inspirée de l'œuvre de Oswald de Andrade, il est revenu à la peinture.
Bibliogr. : Damian Bayon, Roberto Pontual, in : *La Peinture de l'Amérique latine au XXᵉ s*, Mengès, Paris, 1990.

SAMPAOLO Ettore
Né le 1ᵉʳ septembre 1852 à Citta di Castello. Mort en 1910 à Florence. XIXᵉ-XXᵉ siècles. Italien.
Peintre.

SAMPIETRA Francisco ou Sampietro
Né le 2 juin 1815 à Garlasco. Mort le 1ᵉʳ août 1892 à Turin. XIXᵉ siècle. Italien.
Peintre d'histoire.
Élève de Giovita Garavaglia. Il débuta en 1839 à Milan, puis alla travailler à Rome et à Venise. En 1860 il fut nommé professeur à l'Académie Albertina. Il a participé à tous les grands salons italiens.

SAMPIETRI Luigi
Né en 1802 à Pontevico. Mort en 1853 à Brescia. XIXᵉ siècle. Italien.
Peintre.
Élève de F. Hayez. La Pinacothèque de Brescia conserve un *Portrait de l'artiste peint par lui-même*.

SAMPIETRO Stefano
Né le 23 décembre 1715 à Milan. XVIIIᵉ siècle. Italien.
Sculpteur.
Il travailla à la cathédrale de Milan.

SAMPLE Paul Starett
Né en 1896 en Californie. Mort en 1974. XXᵉ siècle. Américain.
Peintre de paysages animés, paysages, natures mortes, peintre à la gouache, aquarelliste, dessinateur. Post-cézannien.
Il fut élève de Jonas Lie. Il a figuré aux expositions de la Fondation Carnegie de Pittsburgh. En 1930, il obtint le Premier Prix du Los Angeles Museum ; en 1931, le Second Prix Hallgarten de l'Académie Nationale de Dessin.
On cite de lui des paysages aux effets de neige délicats.
Ventes Publiques : NEW YORK, 13 déc. 1972 : *Good-farming – good-living* : **USD 2 100** – LOS ANGELES, 5 mars 1974 : *Paysage montagneux* : **USD 1 000** – LOS ANGELES, 3 mai 1982 : *Barques de pêche*, h/t (40,5x51) : **USD 2 200** – NEW YORK, 26 juin 1985 : *Vue d'un port*, h/t (91,5x101,7) : **USD 8 000** – NEW YORK, 14 mars

1986 : *Scène de café, Paris*, h/t (109x160) : **USD 7 000** – New York, 20 mars 1987 : *Manhattan Island*, h/t (61x121,9) : **USD 15 000** – New York, 17 mars 1988 : *Nature morte aux coquillages*, h/t (40x50) : **USD 3 575** – New York, 1er déc. 1989 : *Snow on New England*, h/t (76,2x91,4) : **USD 19 800** – New York, 24 jan. 1990 : *Scierie*, aquar. et cr./pap. (37,4x50,8) : **USD 2 640** – New York, 16 mars 1990 : *Remembrance rock*, temp./cart. (41,9x60,9) : **USD 17 600** – Los Angeles-San Francisco, 12 juil. 1990 : *Paysage*, h/cart. (41x51) : **USD 1 100** ; *Cases sur la plage et palmiers*, aquar./pap. (25,5x37) : **USD 2 090** – New York, 18 déc. 1991 : *La Fenaison*, h/t (40,6x50,8) : **USD 3 300** – New York, 10 juin 1992 : *Renard s'approchant d'un ruisseau dans un paysage enneigé*, h/t (51,4x66,6) : **USD 5 720** – New York, 10 mars 1993 : *La Communauté de Newark dans le Vermont*, acryl./t. (50,8x78,7) : **USD 4 600**.

SAMPOLI Aurelio
Né en 1548. xvie siècle. Actif à Brescia. Italien.
Peintre.
Il a peint *Saint Dominique brûlant les livres hérétiques* pour le réfectoire de Saint-Dominique de Brescia.

SAMPOLO Nicola ou Sanpolo
xvie-xviie siècles. Actif à Reggio Emilia de 1571 à 1625. Italien.
Sculpteur et marqueteur.
Élève de Prospero Spani. Il travailla pour la cathédrale et des églises de Reggio.

SAMPSON. Voir STRONG Sampson

SAMPSON Thomas
xixe siècle. Britannique.
Peintre de portraits, peintre de miniatures.
Il exposa à Londres de 1838 à 1853.
Ventes Publiques : Londres, 20 nov. 1986 : *Portrait des membres de la famille Horsley of Derby 1845*, aquar./traits cr. reh. de gche (99x138) : **GBP 5 800**.

SAMPSOY
xviiie siècle. Travaillant de 1755 à 1763. Français.
Miniaturiste.
Il fut peintre à la cour de Saint-Pétersbourg.

SAMSO Juan
Né en 1834 à Gracia. Mort en 1908 à Madrid. xixe-xxe siècles. Espagnol.
Sculpteur de statues religieuses.
Il exécuta des sculptures pour des églises de Madrid, Barcelone, Covadonga.

SAMSON. Voir aussi SANSON

SAMSON Arnoulet
xvie siècle. Français.
Sculpteur sur bois.
Il a sculpté le jubé de l'église de Creil.

SAMSON Gustave
Né à Granville (Manche). Mort en 1929 à Granville. xixe-xxe siècles. Français.
Peintre de genre, portraits, intérieurs, paysages.
Il fut élève de Léon Bonnat. Il exposait à Paris, depuis 1902 au Salon des Artistes Français, depuis 1903 au Salon des Indépendants, ainsi qu'à Fontainebleau, Marseille, Menton.

SAMSON Jacques ou Sanson
xviie siècle. Actif dans la seconde moitié du xviie siècle. Français.
Sculpteur.
Il exécuta des sculptures décoratives pour les châteaux de Clagny, de Fontainebleau et de Versailles, ainsi que pour le Palais Royal de Paris.

SAMSON Jean
xvie siècle. Actif à Fontainebleau. Français.
Peintre d'histoire.
Il travailla en 1533 au château de Fontainebleau. Le Bryan's Dictionary dit : « au château de Versailles » ; or à cette date, Versailles n'existait pas encore. Peut-être identique à JEHAN Samson.

SAMSON Jeanne, plus tard Mme Fichel Benjamin Eugène
Née à Lyon (Rhône). xixe siècle. Française.
Peintre de genre.
Elle fut élève de Benjamin Eugène Fichel, qu'elle épousa. Elle débuta au Salon de Paris en 1869.

SAMSON Johann Ulrich
Né le 13 octobre 1729 à Bâle. Mort le 25 mars 1806 à Bâle. xviiie siècle. Suisse.
Médailleur et tailleur de camées.
Il subit l'influence de J. K. Hedlinger.

SAMSON DE LAACH, Maître du. Voir MAÎTRES ANONYMES

SAMSONOV Evgeny
Né en 1926 à Irkutsk. xxe siècle. Russe.
Peintre d'histoire.
Il étudia à l'Institut d'art Surikov de Moscou et obtint son diplôme en 1948. Il devint Artiste Émérite du Peuple de Russie.
Musées : Moscou (Gal. Tretiakov) – Saint-Pétersbourg (Mus. Russe).
Ventes Publiques : Londres, 2 mai 1996 : *Naissance d'une révolution*, h/t (70x60) : **GBP 1 150**.

SAMSONOV Igor
Né en 1963 à Voronej. xxe siècle. Russe.
Peintre de genre, paysages.
Il fut élève de l'Académie des Beaux-Arts Répine à partir de 1989.
Ventes Publiques : Paris, 27 mars 1994 : *Jeune Fille à l'éventail*, h/t (49x54,5) : **FRF 6 500** – Paris, 3 oct. 1994 : *Le Matin*, h/t (65x55,5) : **FRF 4 500**.

SAMSONOV Marat
Né en 1925. xxe siècle. Russe.
Peintre de figures.
Ancien élève de l'École des Beaux-Arts de Moscou, il devint Artiste du Peuple.
Ventes Publiques : Paris, 5 nov. 1992 : *Le Jeune Peintre 1949*, h/t (45x37) : **FRF 9 000**.

SAMSTAG Gordon
xxe siècle. Américain.
Peintre.
Il figura aux expositions de la Fondation Carnegie de Pittsburgh.

SAMTA
Né vers 1950 à Constantine. xxe siècle. Actif aussi en France. Algérien.
Peintre, graveur. Abstrait-ornemental, tendance Lettres et Signes.
De 1970 à 1973, il fut élève de l'École des Beaux-Arts d'Algérie, peut-être de Constantine ; de 1974 à 1979 de l'École des Arts Décoratifs de Paris. En 1988-1989 à Paris, il a passé un Diplôme d'étude approfondie en arts plastiques à l'Université de Paris VIII. De 1983 à 1988, il a été professeur de gravure à l'École des Beaux-Arts d'Alger.
Depuis 1983, il participe à des expositions collectives, dont : 1985 Marseille *Jeunes créateurs de la Méditerranée*, Musée de la Vieille Charité ; 1986 Alger *La Peinture algérienne contemporaine*, Musée National des Beaux-Arts ; La Havane, IIe Biennale d'art contemporain ; 1987 Paris *Peinture contemporaine algérienne*, Centre National des Arts Plastiques ; Alger *Hommage à Picasso*, Musée National des Beaux-Arts ; 1988 Antibes *Hommage à Picasso*, Musée Picasso ; etc. Il a montré des ensembles de ses travaux dans des expositions personnelles : 1986 Berlin, Goethe Institut ; Alger, Goethe Institut ; 1991 Paris, Centre Culturel Algérien ; etc.

SAMUDIO Antonio
Né à Bogota. xxe siècle. Colombien.
Peintre, graveur.
Il fut élève de l'École des Beaux-Arts de Bogota. Depuis 1961, il participe à des expositions collectives en Colombie.

SAMUEL
xviie siècle. Roumain.
Sculpteur sur bois.
Il travailla pour l'église de Curtea de Arges.

SAMUEL
xviie siècle. Travaillant en 1696. Polonais.
Peintre.
Il a peint un *Portrait de Maria Casimira d'Arquien, reine de Pologne*.

SAMUEL Charles
Né le 29 décembre 1862 à Bruxelles. Mort en 1939 à Bruxelles. xixe-xxe siècles. Belge.
Sculpteur de monuments, bustes, médailleur.

Il fut élève de Louis Eugène Simonis, Jean Joseph Jaquet, Charles Van der Stappen, à l'Académie des Beaux-Arts de Bruxelles. Il suivit aussi un apprentissage d'orfèvrerie. Il exposait à Paris, au Salon des Artistes Français, 1889 médaille d'argent pour l'Exposition Universelle, 1900 médaille d'or pour l'Exposition Universelle.

Il travaillait la fonte de bronze, la pierre, le marbre, l'ivoire, le bois. En 1894, il fut l'auteur du *Monument Charles De Coster* aux étangs d'Ixelles. Il est aussi l'auteur du monument de Bruxelles *La Brabançonne*.

BIBLIOGR. : In : *Dict. biogr. illustré des artistes en Belgique depuis 1830*, Arto, Bruxelles, 1987.

MUSÉES : BRUXELLES : *Buste de la reine Élisabeth de Belgique* – PARIS (Mus. d'Orsay) : *Buste de Charles Hayem*, bronze.

SAMUEL Gabriel
Né le 10 mai 1689 à Huelle. Mort le 21 novembre 1758 au Puy. XVIIIᵉ siècle. Français.
Sculpteur.
Élève de M. Bonfils.

SAMUEL George
Mort en 1823, Tué par la chute d'un mur. XVIIIᵉ-XIXᵉ siècles. Britannique.
Peintre de paysages, aquarelliste, dessinateur.
Il exposa à la Royal Academy et à la British Institution de 1785 à 1823.
MUSÉES : LONDRES (Victoria and Albert Mus.) : une aquarelle – NOTTINGHAM : *Château de Haz* 1793.
VENTES PUBLIQUES : LONDRES, 8 juil. 1929 : *La Grande Gelée de la Tamise*, dess. : **GBP 18** – NEW YORK, 7 oct. 1977 : *Hampstead Heath* 1820, h/t (77x63,5) : **USD 10 000** – LONDRES, 18 juin 1980 : *Scène de chasse* 1794, aquar. (44,5x62,5) : **GBP 550** – LONDRES, 14 juil. 1983 : *Porlock Bay from above Bessington, Somerset* 1818 ; *A view on the Barle, Somerset* 1822, h/t, une paire (91,5x122) : **GBP 8 800** – LONDRES, 12 mars 1986 : *Le pique-nique au bord de l'estuaire de Tamar*, h/t (53,5x76,5) : **GBP 5 600** – LONDRES, 14 nov. 1990 : *Vue de la rivière Burle près de Dulverton dans le Somerset* 1822, h/t (89x120) : **GBP 6 050**.

SAMUEL Juliette, née Blum. Voir BLUM-SAMUEL

SAMUEL Kornel
Né le 10 avril 1883 à Szilagykövesd. Tombé le 2 octobre 1914 au Col d'Uzsok. XXᵉ siècle. Hongrois.
Sculpteur de figures.
Il fit ses études à Budapest et Munich.
MUSÉES : BUDAPEST (Mus. des Beaux-Arts) : *Ève – Amour – Petit garçon nu* – BUDAPEST (Mus. mun.) : *Fortune*.

SAMUEL Richard
XVIIIᵉ siècle. Britannique.
Peintre d'histoire, portraits, graveur.
Il exposa à Londres à la Society of Artists et à la Royal Academy de 1768 à 1785. On cite aussi une gravure d'après lui, *Les Neuf Muses vivantes*, comprenant les portraits de Mrs Sheridan, Mrs Montagu, Angelica Kaufmann, etc. En 1773, il obtint un prix de la Society of Arts pour un nouveau procédé de perçage des planches de manière noire.
MUSÉES : LONDRES (Nat. Portrait Gal.) : *Portrait de Robert Pollard*.

SAMUELS Daniel
Né en 1917 à Londres. XXᵉ siècle. Britannique.
Peintre de genre, illustrateur, peintre de décors de théâtre.
En 1970, il fit sa première exposition personnelle à Londres, puis exposa à Washington, New Orleans, Dayton.
Il fut d'abord décorateur de théâtre. Depuis 1935, l'Antiquité influença sa vie et son œuvre. Jusqu'en 1969, il fut surtout illustrateur. Ensuite, se consacrant à la peinture, il exprime les chimères de la vie.

SAMUELSON Mauritz, pour Carl Gustav Mauritz
Né le 22 décembre 1806 à Stockholm. Mort le 12 mars 1872 à Stockholm. XIXᵉ siècle. Suédois.
Peintre d'histoire, portraits.
Il fut élève de l'Académie des Beaux-Arts de Stockholm et de Gustaf Erik Hasselgreen. Il subit l'influence de Johan Gustaf Sandberg.

SAMUJLOVITCH Sacharija
XVIIIᵉ siècle. Actif à Kiev. Russe.
Graveur au burin.

SAMWELL Mrs. Voir COLE Augusta

SAMWELSON Ulrik
Né en 1935 à Norrköping. XXᵉ siècle. Suédois.
Peintre de compositions animées, paysages urbains. Tendance pop'art.
En 1971 à Paris, il participait à l'exposition du groupe *8 Suédois*, réunissant huit des plus jeunes artistes d'avant-garde de Suède. Pour sa part, néosurréaliste très influencé du pop art, Samwelson crée des environnements urbains, recourant aux obsessions des sociétés de consommation développées par la publicité.

SAMWORTH Joanna
Née à Hastings. XIXᵉ siècle. Britannique.
Peintre, dessinateur.
Elle fut élève, en France, de Henry Scheffer, frère d'Ary, de Rosa Bonheur, de John Skinner Prout. Elle exposait de 1867 à 1974.

SAMYON, famille d'artistes
XVIᵉ siècle. Actifs à Beauvais. Français.
Sculpteurs sur bois.

SAN Gérard de, ou Gerhardus Xaverius
Né le 31 mai 1754 à Bruges. Mort le 9 février 1830 à Groningue. XVIIIᵉ-XIXᵉ siècles. Éc. flamande.
Peintre d'histoire et portraitiste.
Élève de Légillon. Il alla de France à Rome en 1781, y resta jusqu'en 1785, fut directeur de l'Académie de dessin de Bruges en 1790 et alla à Groningue en 1795.

SAN Karel de. Voir DESAN

SAN ..., Maître de. Voir MAÎTRES ANONYMES

SAN ALBERTO Maria de. Voir SOBRINO Maria

SAN ANTONIO Bartolomé de, fray, de son vrai nom : Rodriguez
Né le 24 août 1708 à Ciempozuelos. Mort le 8 février 1782 à Madrid. XVIIIᵉ siècle. Espagnol.
Peintre d'histoire.
À l'âge de quinze ans il entra dans l'ordre des trinitaires déchaussés et, après avoir étudié la théologie et la philosophie, se rendit à Rome en 1734 pour y étudier la peinture. Après un séjour de six années en Italie, il revint dans son couvent à Madrid et s'occupa de sa décoration. Lors de la fondation de l'Académie de San Fernando, San Antonio peignit une allégorie représentant Ferdinand VI et la religion catholique. Cet ouvrage lui valut son admission dans le nouvel institut. On voit plusieurs de ses peintures à l'église de son couvent.

SAN BIAGIO Fedele da
XVIIIᵉ siècle. Actif en Sicile. Italien.
Peintre et écrivain.
Religieux de l'ordre des Capucins. Élève d'Olivio Sozzi à Palerme, puis à Rome, de Conca, dont il imita le style. Le Musée de Palerme conserve de lui un *Portrait de l'artiste peint par lui-même*.

SAN CLERICO
XIXᵉ siècle. Italien.
Peintre décorateur.
Travaillant à Milan vers 1823, il peignit le plafond du casino degli Negozianti.

SAN DANIELE Pellegrino da. Voir MARTINO di Battista

SAN FELICE Ferdinando ou Sanfelice
Né le 18 février 1675 à Naples. Mort le 2 avril 1748 à Naples. XVIIIᵉ siècle. Italien.
Peintre d'histoire, de genre, de paysages, de natures mortes, de perspectives et architecte.
Élève de Solimena. Il prit une place honorable parmi les peintres napolitains. Il réussit surtout les paysages, les vues de perspectives. Il fit aussi avec l'aide de son maître de bons tableaux d'autel. Il était riche. Solimena décora dans sa maison une galerie qui, dans la suite, devint une académie pour les jeunes peintres.

SAN GIORGIO Eusebio da. Voir EUSEBIO da San Giorgio

SAN GIOVANNI, da. Voir au prénom

SAN GIOVANNI A.
XVIIIᵉ siècle. Actif à Naples au début du XVIIIᵉ siècle.
Peintre de natures mortes.

Cet artiste n'est connu que par sa signature figurant sur une paire de peintures dont l'une est datée de 1716. Luigi Salerno le situa comme artiste napolitain puis revint sur cette idée et dans ses derniers travaux, le classe dans l'école de Toscane.

BIBLIOGR. : Luigi Salerno : *Natures mortes en Italie, 1560-1805*, 1984. Luigi Salerno : *Études nouvelles sur les peintres de natures mortes italiens*, 1989.

VENTES PUBLIQUES : MONACO, 7 déc. 1990 : *Bouquet de fleurs*, h/t (40,5x34) : FRF 66 600 – NEW YORK, 10 oct. 1991 : *Nature morte de fleurs dans une urne avec des fruits et un oiseau dans un paysage*, h/t (48,9x61,6) : USD 15 400.

SAN GIOVANNI Bernardino ou Sangiovanni
XVIIe siècle. Italien.

Peintre de compositions religieuses.

Élève de Pietro Faccini. Il exécuta des sujets religieux pour des églises de Bologne vers 1610.

SAN GIOVANNI Ercole, cavaliere. Voir MARIA Ercole de

SAN GIOVANNI Giovanni da. Voir MANNOZZI Giovanni

SAN GREGORIO Giancarlo
Né en 1925 à Milan. XXe siècle. Italien.

Sculpteur. Abstrait.

Il fut élève de l'Académie des Beaux-Arts de Bréra à Milan. Il vit et travaille à Milan.

Ses sculptures sont constituées d'assemblages d'éléments à tendance géométrique, opposant leurs textures, en général bois et pierre ou marbre.

MUSÉES : OSTENDE (Mus. des Beaux-Arts) : *Sculpture* 1981, bois et marbre.

SAN JOSE Simon de, appelé aussi Saint Joseph
XVIe siècle. Portugais.

Enlumineur et copiste.

L'archevêque de Lisbonne, Don Luis de Sanzo, lui confia l'exécution d'une partie des enluminures du Registre des Armes, dans les archives royales de Torre del Tombo.

SAN JUAN, le Jeune
XVIe siècle. Espagnol.

Sculpteur.

Il travailla en 1534 à l'Hôtel de Ville de Séville.

SAN JUAN Antonio
XVIIe siècle. Actif à Entrambasaguas à la fin du XVIIe siècle. Espagnol.

Peintre.

Il fut à Rome en 1680.

SAN-LEOCADIO Pablo de. Voir AREGIO

SAN MARTI Baltasar
XVIe siècle. Travaillant en 1507. Espagnol.

Peintre.

Fils de Martin de San Marti.

SAN MARTI Gaspar ou Sant Marti
Né vers 1574 à Lucena. Mort le 8 avril 1644 à Valence. XVIe-XVIIe siècles. Espagnol.

Sculpteur et architecte.

Religieux de l'ordre des Carmes. Il travailla dans l'église des Carmes de Valence.

SAN MARTI Martin de
XVe siècle. Actif dans la seconde moitié du XVe siècle. Espagnol.

Peintre.

Père de Baltasar S. Il exécuta des peintures au maître-autel de la cathédrale de Valence.

SAN MARTIN Diego de
XVIe siècle. Actif à Saragosse. Espagnol.

Peintre.

Il sculpta des autels pour l'église Saint-Antoine de Saragosse et les églises de Tardienta et de Tauste.

SAN MARTIN José
XIXe siècle. Espagnol.

Peintre.

Actif dans la première moitié du XIXe siècle, il a exécuté des peintures au maître-autel de l'église San Gines de Madrid.

SAN MARTIN José
Né en 1951 à Villagarcia de Arosa (Galice). XXe siècle. Actif puis naturalisé en France. Espagnol.

Peintre de collages, pastelliste, graveur, illustrateur, dessinateur.

José San Martin a passé son enfance en Espagne, sa famille s'est ensuite établie en France. Diplômé en architecture, il s'est ensuite consacré pleinement à la peinture, à la gravure et à la typographie.

Il participe à des expositions collectives, dont : depuis 1979 et régulièrement, Salon Le Trait, Paris ; 1982, *Xylon-Pluriel*, gravures sur bois, Corbeil-Essonnes ; 1984, *Xylon-France*, gravures sur bois, Oxford ; 1985, 1986, 1987, 1995, Premio de Grabado Maximo Ramos, El Ferrol ; 1986, 1987, Salon de Mai, Paris ; 1987, Jeune Gravure Contemporaine, Paris ; 1987, *Le Bois gravé en Chine et en Occident*, Boulogne-Billancourt ; 1987, *Xylon France et Québec*, galerie Michèle Broutta, Paris ; de 1987 à 1993 participe régulièrement au Salon des Arts Graphiques Actuels (SAGA) ; 1988, *Xylographie aujourd'hui*, Élancourt ; 1989, *Dix jeunes graveurs français*, Musée de l'Estampe, Mexico ; 1991, *Libros de Artistas*, galerie de l'IFAL, Mexico ; 1992, *10 ans d'enrichissement du cabinet des estampes*, Paris ; 1993, Bibliothèque nationale, Madrid ; 1994, galerie Brita Printz, Madrid, et *Libros de Artistas*, Estampa, Madrid ; 1995, Bois gravés, galerie Anne Robin, Paris.

Il montre ses œuvres dans des expositions personnelles, parmi lesquelles : 1977, galerie Édouard Manet, Gennevilliers ; 1978, galerie de l'Hôtel Plamon, Sarlat ; 1980, galerie Jules Sandeau, Aubusson ; 1982, Rotonde du théâtre de la ville, Rennes ; 1982, galerie Claude Hemery, Paris ; 1983, 1984, 1986, galerie James Mayor, Paris ; 1988, galerie Anne Blanc, Paris ; 1989, Museum und Werkstätten, Schwetzingen ; 1989, galerie Vermeer, Nantes ; 1991, exposition itinérante organisée par le Centre de gravure contemporaine de La Corogne ; 1990, 1993, 1995 (peinture), galerie Médiart, Paris ; 1991, 1995, galerie Art + Vision, Berne ; 1992, Artothèque, Compiègne ; 1992, galerie Torculo, Madrid ; 1994, galerie Hof Ten Doeyer, Gand ; 1994, galerie Du Verneur, Pont-Aven ; 1996, galerie Lettres et Images, Paris.

Peintre et graveur, José San Martin a réalisé et édité plusieurs livres à tirage limité en collaboration avec le poète Ramon Safon : *Le Sillage du nu*, 1976 ; *Signes et Lieux*, 1980 ; *L'Œil glacé de la planète*, 1982 ; *Kir Ker Gal*, 1985, livre qui a été primé par l'association Guy Levis Mano ; *Chapiteau d'enfance*, 1988 ; avec Michel Méresse *Scénario d'une absence*, 1991 ; *Ainsi que Voyelles*, 1981, sur le poème d'Arthur Rimbaud et *Mandragora*, 1984, poème de Orlando Jimeno-Grendi ; *L'Île de Giulia*, 1994, poèmes de Pierre-Marc Levergeois et gravures de Léon Diaz-Ronoa. Il a également illustré le numéro trois de la revue *Hélice* (Annecy, 1994) et les numéros trois et dix de *L'Art du Bref* (Paris, 1995, 1996). Depuis 1993, il a entrepris avec divers poètes et plasticiens un ensemble de « livres écrits », parmi lesquels : *Cœur Coquillier*, 1994, poème de Robert Marteau ; *Le Dernier*, 1994, poème d'Emmanuel Pernoud, peinture de Miguel Buceta ; *Extrait du Règlement*, 1996, texte de Yannick Haenel (reliures d'Antonio Perez-Noriega).

José San Martin est surtout connu pour son travail de graveur, dont il a, depuis les années soixante-dix, varié la technique : du gaufrage en blanc au passage, en 1978, à la gravure en couleurs sur gerflex et bois, puis à l'utilisation exclusive du bois. Il peint également, dessine et exécute des pastels. L'œuvre de José San Martin se singularise d'abord par ses qualités de composition, doublée, dans les années quatre-vingt-dix, par une recherche des effets de matière. La surface est proche de la grille. Segmentée en plans, mais sans profondeur, le plus souvent close, elle est architecturée par des cernes ou tracés noirs et une utilisation en contraste de la couleur, ocre, rouge, bleue. Les moyens plastiques utilisés, de même, qu'en particulier, la maîtrise de la gravure sur bois, génèrent ces impressions d'intensité équivoque, sans référence immédiate, et de modelage organique. Il ne s'agit pas de retranscrire, mais de manier des équivalences. La part du visible se reconnaît dans les personnages qui peuplent l'ensemble de l'œuvre, gravée ou peinte. Cette dimension humaine ne fait cependant aucunement illusion. Immanquablement, celle-ci nourrit la part du tragique constitutive de sa condition. Ces créatures – souvent saltimbanques, marionnettes ou autres figures – saisies par un trait appuyé qui les structure et les défigure, vivent dans l'ambivalence d'une « conscience au monde », celle de l'artiste en alerte, entre déchirure et nécessaire fantasmagorie. ■ C. D.

BIBLIOGR. : Michel Méresse : *La patience créatrice de José San Martin*, in : *Poésimage* n° 7, 1984 – Ramon Safon, préface du catalogue de l'exposition, Museum und Werkstätten, Schwet-

zingen, 1989 – Michel Méresse : *Jose San Martin – Xilografias*, catalogue de la rétrospective de l'œuvre gravé, Centre de Gravure contemporaine, La Corogne, 1990 – Marie Leroy-Crèvecœur, in : *Graveurs contemporains*, Fondation du Crédit Lyonnais, Paris – Dossier José San Martin, in : *Le Bois Gravé* n° 17, Paris fév. 1991 – Jorge de Sousa, in : *L'Estampe de la gravure à l'impression*, Fleurus, Paris, 1991.

Musées : Gravelines (Mus. de l'Estampe) – Madrid (BN) – Mexico (Mus. de l'Estampe) – Paris (BN).

SAN MARTIN Julian
Né en 1762 à Valdelacuesta. Mort le 29 novembre 1801 à Madrid. xviiie siècle. Espagnol.
Sculpteur.
Quoique appartenant à l'époque décadente, il faut reconnaître à cet artiste un talent de premier ordre. Nous lui devons la belle statue de *Saint Dominique* placée dans la cathédrale en 1789.

SAN MARTIN DE LA SERNA Juan
Né le 21 avril 1830 à Saint-Jacques-de-Compostelle. Mort le 11 novembre 1918. xixe-xxe siècles. Espagnol.
Sculpteur.
Il fut élève de José Piquer y Duart.
Il exécuta des sculptures pour des édifices publics de Madrid.

SAN MARTIN Marco ou Sammartino, Sanmarchi
Né à Venise ou à Naples. xviie siècle. Travaillant à Rimini vers 1680. Italien.
Peintre d'histoire et de paysages, graveur à l'eau-forte.
Les auteurs ne sont pas d'accord sur le lieu de sa naissance, Venise ou Naples. Il est certain qu'il résida surtout à Rimini, où se trouve la majeure partie de ses ouvrages. Il peignit particulièrement le paysage orné de figures parfaitement dessinées. Il peignit aussi dans les églises, notamment un *Baptême de Constantin* à la cathédrale de Rimini, et un *Saint prêchant dans le désert* au collège de Saint-Vincenzio, à Venise. Il a gravé des sujets religieux, des scènes de genre et des sujets mythologiques. Bortsch en catalogue 33.

SAN MICHELE Matteo ou Sanmichele
Né vers 1480 à Porlezza. Mort après le 31 octobre 1528. xvie siècle. Italien.
Sculpteur et architecte.
Il travailla surtout à Casale Monferrato où il sculpta de nombreux tombeaux.
Musées : Saluzzo (Mus. Mun.) : *Sarcophage de Galeazzo Cavazza*.

SAN MIGUEL Pedro de
xvie siècle. Actif au début du xvie siècle. Espagnol.
Sculpteur.
Il travailla de 1503 à 1504 au tabernacle du maître-autel de la cathédrale de Tolède.

SAN MIGUEL Raul
Né le 25 novembre 1932 à La Havane. xxe siècle. Cubain.
Peintre. Abstrait-lyrique.
Après des études d'architecture à l'Université de La Havane, il réalisa des scénographies. Parallèlement, il peignait. À partir de 1957, il se consacre entièrement à la peinture.
Ses œuvres, abstraites, ressortissent au courant de l'abstraction « tachiste ».

SAN PEDRO Rodrigo de
xve siècle. Actif dans la seconde moitié du xve siècle. Espagnol.
Peintre.
Il travailla à Aranjuez pour Isabelle de Castille en 1489.

SAN PERPETUA Valentino di. Voir VALENTINO di San Perpetua

SAN PIETRO Cagnaccio di. Voir CAGNACCIO DI SAN PIETRO

SAN PIETRO Stefano. Voir SAMPIETRO

SAN ROMAN Y CODINA Diego de
xviiie siècle. Actif à Séville de 1751 à 1785. Espagnol.
Graveur au burin.

SAN SEVERINO Jacopo di. Voir SALIMBENI di Salimbene

SAN SEVERINO Lorenzo di, l'Ancien. Voir SALIMBENI di Salimbene

SAN SEVERINO Lorenzo di, le Jeune
xve siècle. Italien.

Peintre d'histoire.
On le croit fils de Lorenzo di San Severino l'Ancien. On cite de lui trois ouvrages datés de 1481 à 1483 ; l'un dans la sacristie d'une église à Pausola, près de Macerata, le second, une fresque dans l'église collégiale de Sarnano, le dernier conservé à la National Gallery de Londres, *Mariage mystique de sainte Catherine*.

Ventes Publiques : Londres, 3 déc. 1969 : *Saint Georges et le dragon* : GBP 4 800 – Londres, 26 juin 1970 : *Saint Augustin* : GNS 1 100.

SAN VICENTE Vicente de. Voir SANT Vicente de

SANAVIO Antonio
xixe siècle. Actif à Padoue. Italien.
Sculpteur.
Frère de Natale S.

SANAVIO Natale
Né le 9 septembre 1827 à Padoue. Mort le 28 décembre 1905 à Padoue. xixe siècle. Italien.
Sculpteur sur pierre et sur bois.
Frère d'Antonio S. et élève de Luigi Ferrari. Il sculpta plusieurs statues pour la ville de Padoue. Le Musée Municipal de cette ville possède de lui la statue de *B. Belzoni*.

Ventes Publiques : Londres, 20 mars 1984 : *Bustes de Maures (homme et femme)*, marbres de coul. et basalte, une paire (H. 86) : GBP 23 000.

SANCASCIANI. Voir GHERARDI Filippo

SANCHA José
xxe siècle. Espagnol.
Peintre de paysages urbains.
Il a peint des aspects de Montmartre, du Quartier Latin, de la banlieue de Londres, ainsi que des vues du Mexique.

SANCHA Y LENGO Francisco
Né le 16 août 1874 à Malaga (Andalousie). Mort en octobre 1936 à Oviedo (Asturies). xxe siècle. De 1901 à 1922 actif en Angleterre. Espagnol.
Peintre de scènes de genre, figures, portraits, paysages, dessinateur, illustrateur, caricaturiste.
Il fut élève de Joaquin Martinez de La Vega, sans doute à Malaga, puis de Moreno Carbonero à l'École des Beaux-Arts de Madrid. Il séjourna à Paris, puis à Londres, de 1901 à 1922.
Il figura aux Expositions Nationales de Madrid, obtenant une mention honorable en 1897. En 1924, il exposa plus de cent œuvres dans une galerie madrilène.
Il réalisa quelques portraits, mais il travailla surtout comme caricaturiste pour des périodiques espagnols et français, tels que : *La Vie Littéraire, Madrid comique, ABC, Blanc et Noir, Le Rire, Le cri, L'assiette au beurre*. On cite de lui : *L'église de Saint-Sébastien ; La promenade de son éminence ; La buvette ; Le vieux cordonnier ; Caressant les chiens*.

Bibliogr. : In : *Cien Anos de pintura en Espana y Portugal, 1830-1930*, Antiqvaria, t. X, Madrid, 1993.

SANCHES José Diaz
Né le 4 juin 1902 à Algarve. xxe siècle. Portugais.
Peintre-aquarelliste.
Il était actif à Lisbonne.

SANCHES Rui
Né en 1954 à Lisbonne. xxe siècle. Portugais.
Sculpteur d'assemblages, installations.
Il fut élève du Goldsmith's College of Art de Londres et de la Yale University aux États-Unis. Il vit et travaille à Lisbonne.
Il participe à des expositions collectives, dont : 1986 Bruxelles *Le xxe au Portugal* ; 1987 Madrid *Art Contemporain Portugais*, Musée d'Art Contemporain ; XIXe Biennale de São Paulo ; 1988 Musée de Toulon *Lisbonne aujourd'hui* ; 1990 Barcelone *Ultima Frontera*, Centre d'Art de Santa-Monica ; 1992 Lisbonne *Art Contemporain Portugais de la Collection ILAD*, Fondation Gulbenkian ; etc. Il montre des ensembles de travaux dans des expositions personnelles, d'entre lesquelles : 1984, 1986, 1987, 1989 Lisbonne ; 1990 Porto ; 1991 Lisbonne, Centre d'Art Moderne, Fondation Gulbenkian ; Rome ; 1993 Paris, chapelle de la Salpétrière ; etc.
Ses œuvres rassemblent ou confrontent des éléments géométriques, référés à la composition de peintures classiques ou au lieu d'exposition, et des éléments organiques fragmentaires, parties du corps humain, têtes ou troncs, pattes d'animaux. L'impression ressentie est d'objets, de « choses » en voie de mutation.

SANCHEZ Albert Ernest
Né le 24 avril 1878 à Paris. xxᵉ siècle. Français.
Sculpteur, animalier.
Il fut élève de Falguière, Antonin Mercié, Georges Gardet. Il exposait à Paris, au Salon des Artistes Français, 1904 mention honorable, médaille en 1912.
Vᴇɴᴛᴇs Pᴜʙʟɪǫᴜᴇs : Pᴀʀɪs, 15 avr. 1988 : *Les trois souris*, bronze patine brune (H 5,5x base 14x7) : FRF 3 000.

SANCHEZ Alfon
xvᵉ-xvɪᵉ siècles. Espagnol.
Peintre ou graveur.
Travailla à la Maison de la Monnaie à Séville. Il dota sa fille par acte public daté du 10 août 1500.

SANCHEZ Alonso
xvᵉ siècle. Actif à Séville au début du xvᵉ siècle. Espagnol.
Peintre.
Il peignit des armoiries pour les châteaux d'Encinasola et d'Utrera, en 1406.

SANCHEZ Alonso
xvᵉ siècle. Espagnol.
Sculpteur.
Il travailla de 1459 à 1469 à la Porte des Lions de la cathédrale de Tolède.

SANCHEZ Alonso
xvᵉ siècle. Actif à Arganda. Espagnol.
Sculpteur.
Il travailla en 1499 au maître-autel de la cathédrale de Tolède.

SANCHEZ Alonso
xvᵉ-xvɪᵉ siècles. Travaillant de 1498 à 1533. Espagnol.
Peintre de fresques et de décorations.
Le cardinal Cisnéros lui fit peindre des fresques dans l'université d'Alcala de Hénarès ; en 1498, il reçut un paiement pour avoir fait des embellissements au cloître de la cathédrale de Tolède : en 1508, il travailla à la même cathédrale avec Diego Lopez.

SANCHEZ Alonso
xvɪᵉ siècle. Espagnol.
Sculpteur.
Il était actif à Tolède en 1526. Il sculpta des médaillons pour la cathédrale.

SANCHEZ Alonso. Voir SANCHEZ LEONARDO Alonso

SANCHEZ Alonso
xvɪᵉ siècle. Actif à Séville dans la seconde moitié du xvɪᵉ siècle. Espagnol.
Peintre.
Il prit part à l'ornementation des chars de la Fête-Dieu le 15 juin 1583.

SANCHEZ Alonso
xvɪɪᵉ siècle. Actif dans la première moitié du xvɪɪᵉ siècle. Espagnol.
Sculpteur, architecte, écrivain.
Il sculpta de nombreux autels pour des églises de Séville. Le 14 décembre 1622 il s'engagea à sculpter un chandelier pour l'office des ténèbres, destiné à l'église paroissiale de San Miguel à Séville.

SANCHEZ Alvar
xvᵉ siècle. Actif à Séville dans la première moitié du xvᵉ siècle. Espagnol.
Peintre.
Il exécuta des peintures au plafond et aux portes de l'ancien hôtel de ville de Séville en 1440.

SANCHEZ Alvar
xvᵉ siècle. Actif à Séville de 1480 à 1494. Espagnol.
Peintre.

SANCHEZ Alvar
xvɪᵉ siècle. Actif à Séville. Espagnol.
Peintre.
Cité en 1540.

SANCHEZ Andres
xvᵉ siècle. Actif à la fin du xvᵉ siècle. Espagnol.
Peintre.
Il travailla en 1496 à la Puerta de las Ollas de la cathédrale de Tolède.

SANCHEZ Andres
Né à Portilla. xvɪᵉ-xvɪɪᵉ siècles. Espagnol.
Peintre d'histoire.
Élève du Greco. En 1600, il reçut des missionnaires franciscains une commande pour la décoration des églises construites par eux dans les colonies espagnoles.

SANCHEZ Anton
Mort avant le 31 mai 1509. xvᵉ-xvɪᵉ siècles. Espagnol.
Peintre.
Il travailla à Séville dès 1496, il convient de le rapprocher d'Anton et de Juan Sanchez de Castro.

SANCHEZ Antonio Bernardino
Né le 20 mai 1814 à Penaranda de Bracamonte. xɪxᵉ siècle. Actif à Avila. Espagnol.
Peintre.

SANCHEZ Bartolomé
xvᵉ siècle. Actif dans la première moitié du xvᵉ siècle. Espagnol.
Sculpteur.
Il travailla en 1425 au clocher de la cathédrale de Tolède.

SANCHEZ Bartolomé
xvᵉ siècle. Actif à Séville au milieu du xvᵉ siècle. Espagnol.
Sculpteur sur bois.
Père de Nufro Sanchez.

SANCHEZ Bartolomé
xvɪᵉ siècle. Travaillant à Valladolid. Espagnol.
Peintre.
En 1555, il fut chargé d'estimer d'importantes fresques et de pourvoir à leur réparation sous les ordres de Berruguete, dans l'église du monastère de la Conception, à Valladolid.

SANCHEZ Clemente
xvɪɪᵉ siècle. Actif à Valladolid en 1620. Espagnol.
Peintre.
Il travailla pour les dominicains d'Aranda de Duero.

SANCHEZ Cristobal
xvɪᵉ siècle. Actif dans la seconde moitié du xvɪᵉ siècle. Espagnol.
Sculpteur.
Il a sculpté un *Crucifiement* pour l'église Saint-Dominique de Grenade en 1580.

SANCHEZ Diego
xvᵉ siècle. Espagnol.
Enlumineur.
Actif à Séville en 1467, peut-être identique au suivant.

SANCHEZ Diego
xvᵉ siècle. Espagnol.
Peintre.
Actif à Séville dans la seconde moitié du xvᵉ siècle, il a peint, avec Anton Sanchez de Guadalupe I, une *Vue de Malaga*, en 1487.

SANCHEZ Edgar
Né en 1940. xxᵉ siècle. Vénézuélien.
Peintre de compositions à personnages, figures. Expressionniste.
Sa peinture s'inspire de la technique incisive et de l'atmosphère exaltée de la première manière de son compatriote et aîné Hector Poleo. Dans une première période, il peignait des personnages jeunes dans des situations quotidiennes très contemporaines. Dans une deuxième période, il a peint des surfaces de peau humaine sur lesquelles ne se détache plus qu'une bouche tordue de douleur, le reste du visage se fondant, s'estompant sur le fond de peau. Enfin, tout en gardant par plaques son « leit-motiv » de peau humaine, il peint de nouveau, dans des compositions ambitieuses, lourdes de mystère, des personnages à peu près complets, sauf que en partie cachés par des plissés de draperies, les visages fermés, énigmatiques. Ce qu'on peut appeler le dessin pictural ou le modelé en est à la fois baigné de flou et pourtant puissant et aigu sur le détail, tandis que les couleurs en sont à la fois richement diverses, avec des éclats comme métallisés, et pourtant dans des tonalités sourdes. À la suite d'Hector Poleo, la personnalité d'Edgar Sanchez a longtemps dominé le monde artistique vénézuélien. ∎ J. B.
Bɪʙʟɪᴏɢʀ. : Damian Bayon, Roberto Pontual, in : *La Peinture de l'Amérique latine au xxᵉ s*, Mengès, Paris, 1990.
Vᴇɴᴛᴇs Pᴜʙʟɪǫᴜᴇs : Nᴇᴡ Yᴏʀᴋ, 17 mai 1988 : *Transformations de la couleur de la peau*, acryl./t. (114x146) : USD 6 050 – Nᴇᴡ Yᴏʀᴋ, 1ᵉʳ mai 1990 : *Peaux-gestations 1936-1989*, acryl./t. (170,1x199,5) : USD 7 700 – Nᴇᴡ Yᴏʀᴋ, 15-16 mai 1991 : *Imaginations-vision*

10013 1989, acryl./t. (114x146) : **USD 8 250** – New York, 20 nov.
1991 : *Image, vision B2000*, acryl./t. (140x170) : **USD 9 900** – New York, 18-19 mai 1992 : *Visage et peau 202* 1989, acryl./t. (150x150) : **USD 9 350** – New York, 25 nov. 1992 : *Visage, image 3003* 1989, acryl./t. (120x120) : **USD 10 450** – New York, 18 mai 1994 : *Visage, image 30028* 1993, acryl./t. (120x120) : **USD 6 900**.

SANCHEZ Emilio
Né en 1921 ou 1928. xxᵉ siècle. Cubain.
Peintre de paysages urbains, intérieurs.
Né à Cuba, il partit pour New York en 1952.
Ses œuvres figurent dans de nombreuses expositions collectives, tant aux États-Unis qu'en Amérique latine, entre autres : au Metropolitan Museum et au Musée d'Art Moderne de New York, au Musée des Beaux-Arts de Boston, au Musée de Philadelphie.
Dans un premier temps il fut inspiré par son nouvel environnement, mais rapidement il eut la nostalgie de son pays et commença à peindre des scènes de son enfance.
Ventes Publiques : New York, 17 oct 1979 : *Le portail*, pl. (90,1x106) : **USD 1 600** – New York, 17 oct 1979 : *La porte rouge* 1979, acryl./t. (181,5x122,8) : **USD 3 000** – New York, 7 mai 1981 : *Une maison blanche*, h/t (60,3x60,7) : **USD 2 100** – New York, 12 mai 1983 : *Scène de rue* 1982, aquar. (63,5x100,4) : **USD 2 100** – New York, 29 mai 1984 : *La case de Varadero*, h/t (183x183) : **USD 7 500** – New York, 29 mai 1985 : *Montego bay, Jamaica* 1951, aquar. (55,6x75) : **USD 1 800** – New York, 22 mai 1986 : *La maison à la porte verte*, h/t (122x183) : **GBP 5 000** – New York, 17 mai 1988 : *Sans titre*, h/t (122x122) : **USD 6 600** – New York, 21 nov. 1988 : *Maison*, h/t (200,5x200,5) : **USD 6 600** – New York, 20 nov. 1991 : *Le bungalow vert* 1979, acryl./t. (137x96,5) : **USD 6 600** – New York, 18-19 mai 1992 : *Sans titre*, h/t (122x122) : **USD 4 400** – New York, 18-19 mai 1993 : *Grande porte-fenêtre* 1971, h/t (177,8x126,4) : **USD 11 500** – New York, 18 mai 1994 : *La grande maison* 1971, h/t (182,9x182,9) : **USD 12 650**.

SANCHEZ Enrique
Né en 1938 ou 1940 à Bogota. xxᵉ siècle. Colombien.
Peintre de figures, paysages, graveur.
Il participe à des expositions collectives internationales, dont : 1961 Biennale de São Paulo ; Biennale des Jeunes Artistes de Paris ; Biennale latino-américaine de Dessin et Gravure de Buenos Aires ; 1962 Biennale mondiale de Tokyo ; 1966 la XVᵉ Exposition Nationale de Peinture du Musée de Brooklyn ; 1966, 1967, 1968 à la Fédération Américaine des Arts ; etc. En 1960, il obtint le Premier Prix du Salon des Artistes Colombiens à New York. Ses peintures traitent des paysages et des activités de l'Amérique latine. Ses gravures sur bois partent de variations sur les plus grands peintres de tous les temps : Cimabue, Vinci, Titien, Rembrandt, Vélasquez, Goya, Manet, Picasso.
Ventes Publiques : New York, 17 mai 1989 : *Dans la vallée de Mexico* 1986, acryl./t. (45x85) : **USD 4 400** – New York, 21 nov. 1989 : *La Vallée de Mexico* 1986, acryl. /t. (65x125) : **USD 8 800** – New York, 1er mai 1990 : *Paysage* 1979, acryl./t. (100x129) : **USD 7 150** – Lokeren, 10 déc. 1994 : *Cueilleurs d'oranges*, h/t (101x76) : **BEF 130 000**.

SANCHEZ Esteban
xviᵉ siècle. Actif à Grenade. Espagnol.
Sculpteur.
Collaborateur de Pedro Machuca. Il a sculpté des tabernacles, des autels et des plafonds pour plusieurs églises de Grenade.

SANCHEZ Esteban
xviᵉ siècle. Travaillant vers 1581. Espagnol.
Sculpteur sur bois.
Il a sculpté un autel dans l'église S. Maria la Blanca de Séville.

SANCHEZ Fabian
xxᵉ siècle. Suisse.
Sculpteur d'assemblages, technique mixte. Cinétique.
Dans les années soixante-dix, il a participé à la vogue du cinétisme, utilisant avec humour des matériaux manufacturés détournés de leur destination première.
Musées : Lausanne (Mus. Cant. des Beaux-Arts) : *Fabrication anglaise (The Singer Manufacturing Cᵒ)* 1973, sculpt. – *Pfaff* 1974, sculpt.

SANCHEZ Felipe
xviᵉ siècle. Actif dans la première moitié du xviᵉ siècle. Espagnol.
Peintre.
Il travailla de 1524 à 1525 pour le Grand Hôpital de Saint-Jacques-de-Compostelle.

SANCHEZ Ferran
xvᵉ siècle. Espagnol.
Sculpteur.
Il exécuta des sculptures à la porte du Pardon et dans la Chapelle Saint-Pierre de la cathédrale de Tolède.

SANCHEZ Francisco
xvᵉ siècle. Actif dans la première moitié du xvᵉ siècle. Espagnol.
Peintre.
Il travailla, avec Diego Fernandez, au chandelier de Pâques dans la cathédrale de Séville en 1434.

SANCHEZ Francisco
xvᵉ siècle. Travaillant à Baeza en 1482. Espagnol.
Peintre.

SANCHEZ Francisco
xvᵉ-xviᵉ siècles. Espagnol.
Peintre.
Il travailla à Séville de 1479 à 1506.

SANCHEZ Francisco
xviᵉ siècle. Actif à Séville de 1552 à 1560. Espagnol.
Sculpteur sur bois.
Assistant de P. de Becerril.

SANCHEZ Francisco
xviᵉ siècle. Actif à Grenade. Espagnol.
Sculpteur.
Il fut assistant d'Esteban Sanchez pour l'exécution du plafond et des portes de la sacristie de l'église Saint-Scholastique de Grenade.

SANCHEZ Francisco
xviiᵉ siècle. Espagnol.
Sculpteur.
Il exécuta une table d'apparat dans la cathédrale de Tolède en 1644.

SANCHEZ Gaiamo
xvᵉ siècle. Actif à Séville dans la première moitié du xvᵉ siècle. Espagnol.
Il travailla à Palerme de 1422 à 1425.

SANCHEZ Hernando ou Hernan
xviᵉ siècle. Actif à Séville de 1547 à 1559. Espagnol.
Peintre et doreur.
Il peignit les côtés du retable principal de la catédrale en 1559.

SANCHEZ Jeronimo
xviᵉ siècle. Espagnol.
Peintre de compositions religieuses.
Il exécuta en 1578 deux peintures, *Saint François* et *Saint Dominique* pour le portail du trésor de Saint-Marc de Venise. Il était également mosaïste.

SANCHEZ Jesualda. Voir **SANCHIS**

SANCHEZ José
xviiᵉ siècle. Espagnol.
Sculpteur.
Il exécuta de 1635 à 1637 plusieurs statues et blasons pour la grille de la Porte du Pardon de la cathédrale de Tolède.

SANCHEZ José
Né à Cordoue. xixᵉ siècle. Travaillant à Cordoue de 1804 à 1827. Espagnol.
Graveur au burin.

SANCHEZ Juan
xvᵉ siècle. Actif à Séville. Espagnol.
Peintre.
Il a peint un panneau représentant un *Crucifiement* dans la cathédrale de Séville.

SANCHEZ Juan
xvᵉ siècle. Espagnol.
Peintre.
Il a peint une *Annonciation* dans le Patio de los Muertos dans l'église de Santiponce.

SANCHEZ Juan
xvᵉ siècle. Actif à Séville de 1413 à 1431. Espagnol.
Peintre.
Peut-être identique à Juan Hispalense, et père de Juan de Sanchez de Castro.

SANCHEZ Juan
XVe siècle. Actif à Valence dans la première moitié du XVe siècle. Espagnol.
Enlumineur.
Il travailla en 1414 au Livre des Privilèges de Valence.

SANCHEZ Juan
XVe siècle. Espagnol.
Sculpteur.
Il travailla, avec Martin Sanchez et d'autres, à la Porte du Pardon de la cathédrale de Tolède en 1418.

SANCHEZ Juan
XVe siècle. Actif à Fromista au cours de la première moitié du XVe siècle. Espagnol.
Peintre et sculpteur.
Il travailla à partir de 1427 à la cathédrale de Burgos.

SANCHEZ Juan
XVe siècle. Actif à Séville en 1435. Espagnol.
Peintre.
Peut être identique à Juan Sanchez de Castro ou à Juan Sanchez de Santroman.

SANCHEZ Juan
XVIe siècle. Actif à Séville. Espagnol.
Peintre.
Il reçut en 1513 paiement de peintures qu'il avait faites pour le grand autel. En 1519, il peignit quatre écus des armes royales pour le lit d'honneur du roi don Fernando, et en 1543, il dora la couronne de bois sculptée par Gomez de Horozco, qui se trouve au dessus du crucifix de la chapelle de Saint-Paul.

SANCHEZ Juan
XVIe siècle. Actif à Séville dans la première moitié du XVIe siècle. Espagnol.
Sculpteur.
Il sculpta des autels pour des églises de Séville, d'El Coronil et de Villaverde del Rio, de 1527 à 1539.

SANCHEZ Juan
Né vers 1529 à Ségovie. XVIe siècle. Travaillait à Avila dans la seconde moitié du XVIe siècle. Espagnol.
Sculpteur.
Artiste de valeur, apprécié par les grands maîtres de son époque. Il fut entendu comme témoin de Pedro Gonzalez de Léon le 11 mars 1553 dans un différend survenu entre lui et Berruguete.

SANCHEZ Juan
XVIe siècle. Espagnol.
Peintre verrier.
Il exécuta de 1598 les vitraux du croisillon de la cathédrale de Cordoue.

SANCHEZ Justo
XVIe siècle. Actif à Tolède en 1575. Espagnol.
Peintre.
Il a peint des fresques dans l'église Saint-Jacques del Arrabal de Tolède.

SANCHEZ Lorenzo, dit **Lorencio Florentin**
XVIe siècle. Espagnol.
Peintre de miniatures.
Fils du sculpteur Francisco Florentin. Il a enluminé quatre psautiers se trouvant dans la chapelle royale de Grenade, ville où il travailla à partir de 1521.

SANCHEZ Lorenzo
XVIIe siècle. Espagnol.
Peintre.
Il fut chargé en 1643 des peintures et dorures de l'autel de Sainte-Agnès dans l'église du monastère des Trinitariens déchaussés de Madrid.

SANCHEZ Luis
XVIe siècle. Actif pendant la première moitié du XVIe siècle. Espagnol.
Enlumineur.
Il travailla en 1516 aux admirables livres de chœur de la cathédrale de Séville dont la beauté dépasse encore celle des livres de l'Escurial.

SANCHEZ Luis
XVIIe siècle. Travaillant à Madrid en 1611. Espagnol.
Dessinateur.

SANCHEZ Luis ou **Sanchez Martinez**
Né le 2 avril 1913 à Bilbao. XXe siècle. Espagnol.

Peintre de nus, portraits, paysages, natures mortes.
À Bilbao, il fut des fondateurs de la société *Nueva Bohemia*. Il participait à des expositions collectives et Salons, notamment à Madrid, obtenant diverses distinctions. Après sa première exposition personnelle à Bilbao en 1955, il a exposé à Valence, Pampelune, Madrid, Valladolid.
Surtout peintre de paysages, sa manière est très descriptive, il aime les vues panoramiques et souligne de cernes son dessin attentif et précis.
BIBLIOGR. : Divers : *Luis Sanchez*, Gran Enciclopedia Vasca, Bilbao, 1973.

SANCHEZ Manuel
XVIe siècle. Actif dans la seconde moitié du XVIe siècle. Espagnol.
Sculpteur sur bois.
Il a exécuté des travaux de sculpture au buffet d'orgues de la cathédrale de Séville en 1571.

SANCHEZ Manuel
XVIIe siècle. Actif à Tolède au début du XVIIe siècle. Espagnol.
Sculpteur.
Il a sculpté le socle de l'autel de l'église du monastère N.-S. de Guadalupe.

SANCHEZ Manuel
XVIIIe siècle. Actif à Murcie dans la première moitié du XVIIIe siècle. Espagnol.
Peintre.
Maître de Francisco Zarcillo. Il était prêtre et a peint des portraits et des sujets religieux pour des églises de Murcie et des environs.

SANCHEZ Marcelo
XVIe siècle. Actif à la fin du XVIe siècle. Espagnol.
Sculpteur.
Il a sculpté la rampe de la chaire dans la cathédrale de Plasencia en 1594.

SANCHEZ Mariano Ramon
Né en 1740 à Valence. Mort le 8 mars 1822 à Madrid. XVIIIe-XIXe siècles. Espagnol.
Paysagiste.
Élève de l'Académie San Fernando et peintre du roi Charles IV.

SANCHEZ Martin
XVe siècle. Actif en 1418. Espagnol.
Sculpteur.
Il travailla avec Juan Sanchez à la Porte du Pardon de la cathédrale de Tolède.

SANCHEZ Martin
XVe siècle. Actif dans la seconde moitié du XVe siècle. Espagnol.
Sculpteur sur bois.
Il a sculpté de 1486 à 1489 les stalles de la chartreuse de Miraflores près de Burgos.

SANCHEZ Miguel
XVe siècle. Espagnol.
Sculpteur.
Il travailla de 1463 à 1493 à la Porte du Pardon et à la Porte des Lions de la cathédrale de Tolède.

SANCHEZ Miguel
XVIe siècle. Travaillant en 1562. Espagnol.
Enlumineur.
Il exécuta des miniatures dans les psautiers de la cathédrale de Séville.

SANCHEZ Miguel
XVIIe siècle. Espagnol.
Sculpteur.
Il exécuta des sculptures dans la Grande Chapelle et le presbytère de l'abbatiale de Guadalajara.

SANCHEZ Nufro ou **Nufrio**
XVe siècle. Actif dans la seconde moitié du XVe siècle. Espagnol.
Sculpteur sur bois.
Fils du sculpteur sur bois Bartolomé S. Il fut au service de la ville de Séville et travailla dès 1475 aux stalles de la cathédrale de cette ville.

SANCHEZ Pauline Stella. Voir **STELLA SANCHEZ Pauline**

SANCHEZ Pedro
XVe siècle. Actif à Tolède dans la première moitié du XVe siècle. Espagnol.

Enlumineur et calligraphe.
Il exécuta des psautiers pour la cathédrale de Tolède de 1418 à 1432.

SANCHEZ Pedro
xve siècle. Actif à Tolède. Espagnol.
Peintre.
Il travailla à la cathédrale de Tolède en 1462.

SANCHEZ Pedro
xve siècle. Espagnol.
Peintre de compositions religieuses.
Cet artiste travaillait à Séville dans la seconde moitié du xve siècle. Il est difficile de déterminer si l'œuvre appartient au peintre de Séville ou au peintre de Tolède. Il n'est pas impossible du reste que les deux ne soient qu'un même artiste ayant travaillé dans les deux villes. Voir aussi Sanchez Pero.

MUSÉES : BUDAPEST : *Mise au tombeau*, attribué – SÉVILLE : *Dieu le Père lançant des éclairs*, attribué.

SANCHEZ Pedro
Né à Villalon. xvie siècle. Actif dans la première moitié du xvie siècle. Espagnol.
Sculpteur.
Religieux de l'ordre des Citeaux. Il a sculpté des autels pour les églises de Sahagun et de Sandoval.

SANCHEZ Pedro
xviie siècle. Actif à Saint-Jacques-de-Compostelle. Espagnol.
Peintre de figures.
Il fut chargé des peintures de l'autel Sainte-Marie dans l'église de S. Maria de Reza.

SANCHEZ Pedro
xviie siècle. Actif vers 1612. Espagnol.
Peintre.
Il fut chargé des peintures décorant l'autel de l'église d'Arevalo.

SANCHEZ Pedro
xviie siècle. Actif à Séville dans la seconde moitié du xviie siècle. Espagnol.
Peintre.
Il fut membre de l'Académie de Séville en 1669.

SANCHEZ Pero
xve siècle. Espagnol.
Peintre de compositions religieuses.
Il est probable que cet artiste et Pedro Sanchez de Séville ne font qu'un. Au Musée archéologique municipal de Séville se trouve une intéressante toile de la fin du xve siècle d'une composition assez bizarre signée *Pedro Sanchez*. Voir aussi Sanchez Pedro.

SANCHEZ Rui
xve siècle. Espagnol.
Sculpteur.
Il travailla aux différents portails de la cathédrale de Tolède de 1459 à 1479.

SANCHEZ Salvador. Voir BARBUDO-MORALES Salvador Sanchez

SANCHEZ Tomas
Né en 1948. xxe siècle. Cubain.
Peintre de paysages. Populiste.
Il fit ses études à San Alejandro et à l'École Nationale des Arts de La Havane. Dans les années 1961-1970, il fut associé au mouvement néo-figuratif. Il vit fréquemment au sud de la Floride. Il reçut le Prix Joan Miro.
Dans son œuvre, les paysages idylliques contrastent avec ses descriptions critiques de la pollution de l'environnement. Il est remarqué pour le soin qu'il porte aux détails dans ses paysages tropicaux, marqués par le surréalisme et l'utilisation inhabituelle des angles et formes géométriques.
VENTES PUBLIQUES : NEW YORK, 17 mai 1988 : *La Lagune et la Mer* 1988, h/t (110,5x150,5) : **USD 7 150** – NEW YORK, 20 nov. 1991 : *Le Nuage et son ombre* 1988, h/t (109,3x149,7) : **USD 33 000** – NEW

YORK, 18-19 mai 1992 : *Méditation* 1987, acryl./t. (108x149) : **USD 66 000** – NEW YORK, 24 nov. 1992 : *L'œil de Las Aguas* 1987, acryl./t. (110,5x151,2) : **USD 66 000** – NEW YORK, 18 mai 1993 : *Paysage avec un nuage bas* 1987, acryl./t. (110x150) : **USD 79 500** – NEW YORK, 23-24 nov. 1993 : *Orilla* 1988, acryl./t. (110,2x150) : **USD 74 000** – NEW YORK, 18 mai 1994 : *Le nuage et son ombre* 1989, acryl./t. (149,5x108,9) : **USD 68 500** – NEW YORK, 16 nov. 1994 : *La recherche d'un endroit à la lumière de la lune* 1990, acryl./t. (90,2x122) : **USD 79 500** – NEW YORK, 20 nov. 1995 : *Agaucero a La Orilla* 1989, acryl./t. (132x157,2) : **USD 74 000** – NEW YORK, 15 mai 1996 : *Diptyque du jour et de la nuit* 1989, acryl./t. (80x60) : **USD 51 750** – NEW YORK, 25-26 nov. 1996 : *Culte à la chute des eaux* 1991, acryl./t. (107x147,6) : **USD 101 500** – NEW YORK, 26-27 nov. 1996 : *Rive* 1989, acryl./t. (200x250,2) : **USD 178 500** – NEW YORK, 28 mai 1997 : *Paysage aérien* 1989, acryl./t. (150x100) : **USD 57 500** – NEW YORK, 29-30 mai 1997 : *Louant le clair de lune* 1991, acryl./t. (76,2x101,3) : **USD 68 500** – NEW YORK, 24-25 nov. 1997 : *Plage et orage* 1988, acryl./t. (109x145,5) : **USD 68 500**.

SANCHEZ Tomas
xvie siècle. Espagnol.
Peintre.
Il travailla à Séville de 1525 à 1536.

SANCHEZ Tomas
xviiie siècle. Actif en 1714. Espagnol.
Graveur au burin.

SANCHEZ ALEMAN Juan
D'origine allemande. xve siècle. Travaillant à Tolède. Espagnol.
Sculpteur.
Il sculpta les statues de la Porte des Lions et de la Porte du Pardon de la cathédrale de Tolède de 1462 à 1466.

SANCHEZ D'AVILA Andres
Né en 1701 à Tolède. Mort en 1762 à Vienne. xviiie siècle. Espagnol.
Peintre de portraits.
Il travailla à Paris dans sa jeunesse, puis alla se fixer à Vienne.

SANCHEZ DE BONIFACIO Martin
xve siècle. Actif à Tolède de 1479 à 1484. Espagnol.
Sculpteur et architecte.
Il travailla en 1479 à la Porte du Pardon de la cathédrale de Tolède.

SANCHEZ DE CALIZ Juan
xvie siècle. Espagnol.
Sculpteur, architecte.
On le mentionne actif à Séville de 1532 à 1599. Il exécuta des sculptures pour l'hôtel de ville de Séville.

SANCHEZ DE CASTRO Anton
Mort en 1509. xve siècle. Espagnol.
Peintre.
Frère de Juan Sanchez de Castro de Séville, il est lui-même mentionné à Séville dès 1478.

SANCHEZ DE CASTRO Anton
xvie siècle. Espagnol.
Peintre.
Travaillant en 1518, il exécuta des peintures pour l'Alcazar de Séville.

SANCHEZ DE CASTRO Juan
xve siècle. Espagnol.
Peintre.
Fondateur de l'école d'Andalousie et, à ce titre, patriarche de l'école Sévillane. Il dut naître dans la première moitié du xve siècle. Les œuvres de Sanchez de Castro sont nombreuses mais mal connues. Toutefois Céan Bermendez signale un retable gothique de cet artiste peint en 1445 dans la chapelle de San Jose de la cathédrale de Séville, abîmé et quasi détruit par de pitoyables réparations, deux fresques de San Cristobal, dans l'église paroissiale de San Julian et une de San Ildefonse visible encore quoique bien endommagée par l'état de ruine du temple connu sous ce nom, enfin le tableau de l'*Annonciation* qui existait au temps de Pacheco, dans le monastère de Saint-Isidore-des-Champs. Pour apprécier comme elles doivent l'être et sans passion d'école les peintures de Juan Sanchez de Castro, il faut pouvoir examiner le remarquable panneau trouvé en 1878 derrière un autel de l'église San Julian, aujourd'hui conservé dans la cathédrale. Un autre panneau mérite aussi l'attention des cher-

cheurs : il se trouve dans l'église de la Vierge de l'Aigle (Aguila) à Alcala de Guadaira et représente la *Naissance du Christ*.

SANCHEZ DE CASTRO Juan
XVIe siècle. Espagnol.
Peintre.
Il travailla en 1514 dans le monastère des Augustins à Casbas de Huesca.

SANCHEZ DE CASTRO Pedro
XVe siècle. Actif à Séville en 1480. Espagnol.
Peintre.
Peut-être frère de Juan S. de Castro.

SANCHEZ DE GRELA Antonio
XVIIe siècle. Espagnol.
Sculpteur.
Il fut chargé en 1656 de l'exécution d'un autel dans l'église Saint-Sauveur à Villar de Sarria.

SANCHEZ DE GUADALUPE Anton I
Né à Santa Maria de Guadalupe. Mort en 1506 à Séville. XVe siècle. Espagnol.
Peintre de paysages.
Père d'Anton II. Il peignit une vue de Malaga avec Diego Sanchez en 1487.

SANCHEZ DE GUADALUPE Anton II
XVIe siècle. Espagnol.
Peintre de compositions religieuses.
Fils d'Anton Sanchez I, il fut actif à Séville de 1510 à 1561. Il exécuta de nombreux tableaux d'autel et peignit des statues pour des églises de Séville et d'autres villes d'Espagne.
VENTES PUBLIQUES : NEW YORK, 19 mai 1994 : *La Crucifixion* ; *Saint Jérôme à gauche* ; *un saint moine avec un prisonnier à droite*, h/pan., triptyque (centre : 80x55,9 chaque côté : 80x24,1) : USD 57 500.

SANCHEZ DE GUADALUPE Miguel
XVIe siècle. Actif à Séville de 1505 à 1530. Espagnol.
Peintre.
Il travailla pour l'Hôpital Saint-Sébastien de Séville.

SANCHEZ DE LA BARBA Juan
XVIIe-XVIIIe siècles. Espagnol.
Sculpteur et architecte.
Probablement parent du sculpteur Juan Sanchez Barba.

SANCHEZ DE LA PEÑA Luis
Né sans doute à Grenade. XIXe-XXe siècles. Espagnol.
Peintre d'histoire, figures, portraits, paysages.
Il fut élève de Manuel Dominguez y Sanchez à l'École Spéciale de Peinture de Madrid. Il participat aux Expositions Nationales de Madrid, mentions honorables en 1895 et 1904. En 1895, il obtint une médaille d'argent à l'Exposition Universelle de Bruxelles. Il a peut-être travaillé à Paris.
Peintre d'histoire, il peignit : *Le retour du bateau de la reine* ; peintre de paysages : *Plantations et paysage du Pardo*. Il fut surtout peintre de figures : *Tête d'effrontée*, et de portraits : *Portrait du cadavre de don Mariano Fernandez, Portrait du cadavre de don Antonio Pérez Rubio*.
BIBLIOGR. : In : *Cien Años de pintura en España y Portugal, 1830-1930*, Antiqvaria, t. X, Madrid, 1993.
VENTES PUBLIQUES : PARIS, 22 fév. 1936 : *Buste de jeune fille* : FRF 50 – PARIS, 31 mars 1947 : *Portrait de femme les épaules nues* : FRF 400.

SANCHEZ DE MONTALVA Juan
XVIe siècle. Actif au début du XVIe siècle. Espagnol.
Enlumineur et calligraphe.
Il exécuta des psautiers pour la cathédrale de Valence de 1502 à 1510.

SANCHEZ DE MORA Mateo
XVIIe siècle. Actif à Séville. Espagnol.
Sculpteur sur bois et ébéniste.
Il fut chargé en 1671 de l'exécution de l'autel Sainte-Anne dans l'église d'Aracena.

SANCHEZ DE PALENCIA Francisco
XVIIe siècle. Actif à Lugo. Espagnol.
Sculpteur sur bois.
Il fut chargé en 1619 de l'exécution d'un autel avec tabernacle dans l'église Santa Maria de Dodro.

SANCHEZ DE PARIAS Diego
Mort avant le 28 février 1502. XVe siècle. Actif à Séville. Espagnol.

Peintre.
Il florissait à Séville au XVe siècle au moins trois peintres portant le nom de Sanchez Diego, de sorte qu'il est facile de les confondre. Il semble bien démontré toutefois que celui-ci est le fils du célèbre Juan Sanchez de Castro, considéré jusqu'ici comme le patriarche de l'école Sévillane. Diego de Parias avait épousé Ana de Montoja le 9 octobre 1472 et on le suit à l'aide de documents divers jusqu'en 1502.

SANCHEZ DE SANTROMAN Juan
XVe siècle. Actif à Séville. Espagnol.
Peintre de sujets religieux.
Il a surtout peint des retables.

SANCHEZ DE SEGOVIA Anton
XIIIe siècle. Actif dans la seconde moitié du XIIIe siècle. Espagnol.
Peintre.
Il exécuta des peintures murales décoratives dans la vieille cathédrale de Salamanque en 1262.

SANCHEZ DE SEGURA Diego
XVIIe siècle. Actif à Murcie. Espagnol.
Sculpteur sur bois et architecte.
Il sculpta le plafond en bois de la salle des fêtes du monastère des Trinataires à Murcie dont une partie est conservé dans le Musée de cette ville.

SANCHEZ DE TOLEDO Francisco
XVe siècle. Actif à Ségovie. Espagnol.
Sculpteur.
Il fut chargé de l'exécution de sept bas-reliefs représentant des armoiries dans l'église S. Maria del Parral.

SANCHEZ ARACIEL Manuel
Né le 21 octobre 1851 à Murcie. Mort le 24 mai 1918. XIXe-XXe siècles. Espagnol.
Sculpteur de bustes, bas-reliefs.
Fils et élève de Francisco Sanchez Tapia.
Outre des bustes, il sculpta le Chemin de Croix de l'église Saint-Gaétan de Madrid.

SANCHEZ ARTIGUES Tomas
Mort à la fin du XVIIe siècle à Madrid. XVIIe siècle. Espagnol.
Sculpteur.
Il exécuta des sculptures pour la cathédrale et pour des églises de Valence. Il est probablement parent de ARTIGUES Tomas.

SANCHEZ BARBA Juan
Né vers 1615, originaire des montagnes près de Burgos. Mort en 1670 à Madrid. XVIIe siècle. Espagnol.
Sculpteur.
Il a sculpté un *Crucifix* plus grand que nature se trouvant dans l'oratoire del Caballero del Garcia de Madrid.

SANCHEZ BARBUDO MORALES Salvador. Voir BARBUDO-MORALES Salvador Sanchez

SANCHEZ BLANCO Pedro
Né le 21 janvier 1833 à Madrid. Mort en 1902 à Madrid. XIXe siècle. Espagnol.
Peintre et graveur.
Élève de C. L. Ribera. Il peignit des tableaux d'autel pour des églises de Madrid et de San Ginès et le portrait de *N. M. Rivero* pour l'Athénée de Madrid.

SANCHEZ CID Agustin
Né le 25 avril 1886 à Séville. XXe siècle. Espagnol.
Sculpteur de monuments.
À Séville, il fut élève de José Garcia y Ramos.
Dans sa ville natale et d'activité, il sculpta les monuments de *J. Martinez Montañés*.

SANCHEZ COELLO Alonso
Né vers 1531-1532 à La Alqueria Blanca (Benifayo). Mort entre 1588 et 1590 à Madrid. XVIe siècle. Espagnol.
Peintre de portraits.
Né en Espagne, il vécut au Portugal dès l'âge de dix ans, et partagea son éducation entre les Flandres et le Portugal. Au cours de ses voyages, il rencontra le peintre hollandais Anton Van Moor, dit Antonio Moro, qui devint son maître et son protecteur. On pense que, grâce à Moro, il fut introduit à Valladolid dès 1552 et fit le portrait de l'*Infante Juana* avant d'exécuter le portrait de son fiancé, le roi du Portugal. On lui commanda aussi les portraits de nombreuses personnalités de Lisbonne. En 1557, il revint et resta à Valladolid. Il entra au service du roi Philippe II

au moment où Antonio Moro avait perdu sa faveur. Sanchez Coello était le type même du courtisan, vivant dans l'intimité des princes et sous la protection du roi, qui dans ses lettres, le traitait comme « son fils très chéri ». Il fut un assez médiocre peintre de compositions religieuses, mais fut un portraitiste de qualité. Il aurait pu être imprégné des règles classiques qui étouffaient la peinture espagnole au temps de Philippe II ; Sanchez ne pouvait d'ailleurs cacher son goût pour un italianisme à mi-chemin entre le romanisme et le maniérisme, pourtant ses portraits sont doués d'une vie subtile. Son amour de la vérité lui permettait de pénétrer au plus secret des êtres dont il faisait le portrait avec précision, non sans une pointe de préciosité. Il peignait le roi, des princes, des infantes, mais aussi des gens difformes, des naines, et était capable de faire un portrait aussi étrange que celui de la jolie *Princesse d'Eboli* avec un bandeau noir sur l'œil. À la suite d'Antonio Moro, il contribua à ouvrir la voie aux grand portraitistes espagnols jusqu'à Vélasquez.

Sanchez. F
1571
AS.

BIBLIOGR. : F. de Roman : *Alonso Sanchez Coello*, Lisbonne, 1938 – J. Lassaigne : *La peinture espagnole, des fresques romanes au Greco*, Skira, Genève, 1952.

MUSÉES : BERLIN : *Portrait de Philippe II* – BRESLAU, nom all. de Wroclaw : *Portrait de Don Juan* – DUBLIN : *Portrait d'un jeune homme, probablement prince espagnol* – ÉPINAL : *Portrait d'enfant* – MADRID : *Portrait de l'infante Isabelle-Claire* – *Portrait de Philippe II* – *Portrait de l'infante Catherine Michelle* – *Portrait du prince Don Carlos* – *Maria mystique de sainte Catherine* 1578 – *Saint Sébastien entre saint Bernard et saint François* 1582.

VENTES PUBLIQUES : PARIS, 1852 : *Saint Paul et saint Antoine, premiers ermites dans le désert* : **FRF 300** – LONDRES, 1853 : *Jeanne d'Autriche* : **FRF 2 750** ; *Marie d'Autriche* : **FRF 2 625** ; *Marguerite d'Autriche* : **FRF 2 250** ; *Neuf tableaux, sans désignation de sujets* : **FRF 9 450** – LONDRES, 1855 : *Anne-Marie d'Autriche, reine d'Espagne* : **FRF 5 390** – PARIS, 1867 : *Portrait de Fernand Cortès* : **FRF 8 700** ; *Portrait d'un jeune gentilhomme* **FRF 4 600** – LONDRES, 1882 : *Portrait du duc d'Alva* : **FRF 10 500** – PARIS, 1890 : *Portrait présumé de Dona Juana, sœur de Philippe II* : **FRF 7 000** – LONDRES, 1892 : *Dona Maria, infante* : **FRF 14 300** – PARIS, 1899 : *Solitude* : **FRF 7 100** ; *Don Fernand d'Autriche* : **FRF 8 750** ; *Dame patricienne* : **FRF 9 000** – PARIS, 30 avr. 1900 : *Portrait d'Elisabeth de France, reine d'Espagne* : **FRF 5 800** – NEW YORK, 1900 : *Portrait de la femme de l'amiral de L'ordes* : **FRF 7 750** – PARIS, 12 avr. 1901 : *Portrait présumé de Cosme de Médicis* : **FRF 460** – PARIS, 11 et 12 avr. 1904 : *Portrait d'Elisabeth de Bohème* : **FRF 210** – PARIS, 17-21 mai 1904 : *Portrait d'un infant d'Espagne* : **FRF 430** ; *Portrait de Philippe IV* : **FRF 1 840** – PARIS, 8-16 juin 1904 : *Portrait de femme* : **FRF 400** – NEW YORK, 1905 : *Portrait d'Isabelle-Claire* : **USD 7 500** – PARIS, 8 mai 1906 : *Portrait de Dona Juana, infante* : **FRF 700** – NEW YORK, 1909 : *La Duchesse Marguerite de Parme* : **USD 775** – PARIS, 27 et 28 fév. 1919 : *Portraits de femme, deux h/t, École de Alonso Sanchez Coello* : **FRF 235** – PARIS, 10 avr. 1919 : *Portrait présumé de l'archiduc Albert, gouverneur des Pays-Bas, attr.* : **FRF 520** ; *Portrait présumé de l'archiduchesse Isabelle, fille de Philippe II, attr.* : **FRF 980** – PARIS, 21 nov. 1919 : *Portrait d'une Princesse, attr.* : **FRF 1 000** – PARIS, 19 déc. 1919 : *Portrait d'Infante, attr.* : **FRF 1 610** – PARIS, 14 fév. 1920 : *Portraits de princes espagnols, deux cuivres, attr.* : **FRF 900** – PARIS, 20 oct. 1920 : *Portrait de femme, attr.* : **FRF 455** – PARIS, 14 déc. 1921 : *Portrait d'une reine, École d'A. S. C.* : **FRF 425** – PARIS, 4 fév. 1922 : *Une princesse, en buste, une fraise autour du cou, École d'A. S. C. et d'après lui* : **FRF 135** – PARIS, 9 mars 1922 : *Portrait d'un prince, attr. à l'école d'A. S. C.* : **FRF 280** – PARIS, 15 mai 1922 : *Portrait présumé de l'Infante Jeanne d'Autriche, École d'Alonso Sanchez Coello* : **FRF 4 000** – LONDRES, 19 juin 1922 : *Portrait de Médicis* : **GBP 10** – LONDRES, 19 jan. 1923 : *Une dame en robe brodée* : **GBP 31** – PARIS, 21 déc. 1923 : *Portrait du duc Alexandre Farnèse* : **FRF 400** – PARIS, 30 mars 1925 : *La Fillette au hochet, attr.* : **FRF 1 230** – PARIS, 26 jan. 1927 : *Portrait d'une princesse, attr.* : **FRF 6 500** – LONDRES, 20 mai 1927 : *Charles V d'Espagne* ; *La reine Isabelle, sa femme, deux pan.* : **GBP 1 575** – PARIS, 25 nov. 1927 : *Portrait présumé de Philippe II, roi d'Espagne, École d'Alonso Sanchez Coello* : **FRF 520** ; *Portrait d'une princesse, École d'Alonso Sanchez Coello* : **FRF 600** – PARIS, 20 jan. 1928 :

Portrait d'une jeune princesse, attr. : **FRF 290** – PARIS, 2 mars 1928 : *Portrait d'une dame de qualité, École d'Alonso Sanchez Coello* : **FRF 500** – PARIS, 19 déc. 1928 : *Portrait de femme tenant un panuelo, École d'Alonso Sanchez Coello* : **FRF 6 000** – PARIS, 24 av. 1929 : *Portrait d'un gentilhomme vêtu d'un costume à collerette, attr.* : **FRF 1 150** – PARIS, 10 fév. 1933 : *Portrait présumé de Marie de Médicis, École d'Alonso Sanchez Coello* : **FRF 1 250** ; *Portrait d'une princesse royale, École d'Alonso Sanchez Coello* : **FRF 1 250** – PARIS, 26 fév. 1934 : *La jeune femme à la collerette de dentelle, École d'Alonso Sanchez Coello* : **FRF 300** – NEW YORK, 18 et 19 avr. 1934 : *Philippe II d'Espagne* : **USD 750** – LONDRES, 5 avr. 1935 : *Anne-Marie d'Autriche, femme de Philippe II d'Espagne* 1575 : **GBP 110** – LONDRES, 22 déc. 1937 : *Anne d'Autriche* : **GBP 58** – PARIS, 4 déc. 1941 : *Portrait de femme, attr.* : **FRF 1 800** – PARIS, 20 mars 1942 : *Portrait d'une princesse* : **FRF 9 100** – NEW YORK, 25 oct. 1943 : *Portrait de femme* : **USD 775** ; *La fille de Philippe II d'Espagne* : **USD 680** – LONDRES, 8 mars 1944 : *Un gentilhomme* : **GBP 34** – PARIS, 11 avr. 1962 : *Portrait présumé de Dona Juana, sœur de Philippe II* : **FRF 24 000** – LONDRES, 3 juil. 1963 : *Dona Juana, sœur de Philippe II d'Espagne* : **GBP 1 600** – LONDRES, 29 mai 1992 : *Portrait de Hernan Cortes vêtu de noir et portant une épée et une dague au côté et tenant un gant, h/t (122,7x104)* : **GBP 264 000** – NEW YORK, 20 mai 1993 : *Portrait d'un enfant, Catherine âgée d'un an, dans sa chaise à roulettes, h/t (101,6x77,5)* : **USD 40 250**.

SANCHEZ COELLO Isabel ou Isabella Herrera
Née en 1564 à Madrid. Morte le 6 février 1612 à Madrid. XVIe-XVIIe siècles. Espagnole.
Peintre de portraits.
Fille et élève d'Alonso Sanchez Coello. Elle se distingua comme peintre de portraits. Elle ne montra pas moins de mérite en poésie et en musique. Elle épousa Francisco de Herrera y Saavedra.

SANCHEZ COELLO Jeronimo
XVIe siècle. Actif à la fin du XVIe siècle. Espagnol.
Peintre.
Il fut chargé en 1591 de l'exécution du maître-autel de l'abbatiale de La Trinité de Séville.

SANCHEZ CORDOBES Juan
XVIIe siècle. Actif à Cordoue. Espagnol.
Sculpteur.
Élève de P. de Mena. Il sculpta la statue du patron de la ville pour l'église Saint-Marie-Madeleine de Grenade.

SANCHEZ Y COTAN Juan, fray ou Sanchez Cotan
Né en 1560 ou 1561 à Orgaz. Mort le 8 septembre 1627 à Grenade. XVIe-XVIIe siècles. Espagnol.
Peintre de compositions religieuses, natures mortes.
Il avait fait son apprentissage auprès d'un peintre modeste, Blas del Prado, mais à Tolède, qui, décidément, fut au centre de la vie artistique espagnole de cette période. Dès ses débuts, alors qu'il peignait surtout des *bodegones*, des natures mortes, on ne peut remarquer d'une part l'autorité de sa technique, d'autre part sa maîtrise des éclairages en « ténébrisme ». De cette période, dans les premières années du siècle, date, entre autres, la *Nature morte au cardon*, assez célèbre pour avoir été souvent imitée. Ce ne fut qu'assez tardivement, en 1604, qu'il se fit religieux chez les Chartreux, envoyé d'abord à la Chartreuse du Paular, en Castille, près de Ségovie. Là, il peignit plusieurs *Passions du Christ* et des *Madones couronnées de fleurs*, qui confirmèrent sa réputation. Il semble également qu'il ne cessa jamais de peindre ces *bodegones*, auxquels il avait donné un accent si particulier, et qui correspondaient aussi à une demande dans l'Europe entière. On le retrouve ensuite à Grenade, à partir de 1612. De 1615 à 1617, il peignit, pour les murs du cloître de son nouveau monastère, à Grenade, un ensemble de peintures illustrant la vie de saint Bruno, ainsi que celle d'autres saints de l'Ordre. Il travailla également pour Séville. Il semble qu'il fut, à la fin de sa vie, en relation avec les peintres de Séville, notamment avec Roelas, et la *Vision de saint François*, qu'il peignit en 1620 pour la cathédrale de Séville, montre quelques traces de l'influence de Roelas. En 1623, toujours pour Séville, il peignit la *Vierge du Bon Succès*, de l'ancien couvent de Saint-Augustin.
À la charnière des XVIe et XVIIe siècles, quelque peu écrasé par ses contemporains, le Greco, Ribalta, Sanchez Cotan fut sans doute par trop tenu à l'écart. Un mauvais sort veut aussi qu'il soit presque toujours représenté dans les histoires de l'art, par la même *Nature morte au chou*, œuvre belle et énigmatique certes, mais qui ne donne pas un aspect complet de l'œuvre de Sanchez Cotan. Il fut en effet peintre de natures mortes, ce qui lui vaut

d'être considéré au même titre qu'un petit-maître flamand du XVIIe siècle, mais il fut aussi un peintre de compositions religieuses importantes. Son plus beau mérite est peut-être d'avoir annoncé, et dans ses natures mortes et dans ses compositions religieuses, dont beaucoup sont consacrées à saint Bruno, se montrant toujours manieur qualifié des éclairages en clair-obscur qui caractérisent presque toute la peinture européenne du début du siècle, l'esprit de simplification synthétique, la gravité d'une méditation intériorisée, qui définiront l'art de Zurbaran.

On a pu remarquer que, dans sa grande composition des *Chartreux anglais devant leurs juges*, le paysage d'architectures que laisse voir au lointain un rideau soulevé, éclairé sobrement mais fermement, fait également prévoir les fonds d'architectures blancs et calmes qui complèteront le climat psychologique des grandes compositions religieuses de Zurbaran. Dans l'ensemble de ses œuvres, mais peut-être surtout dans ses natures mortes, Sanchez Cotan a commencé à définir quelques-uns des caractères qui vont marquer la peinture européenne du début du siècle : abandon de la recherche d'effets de richesse dans la disposition accumulative des personnages ou des objets ; au contraire, mise en évidence de chacun d'entre eux, en les isolant les uns des autres par des portions d'espace ombré entre lesquelles ils s'organisent rythmiquement ; assumation de l'immobilité et du silence de la chose peinte, avant Zurbaran, les frères Le Nain, Chardin, etc. ; ennoblissement, peut-être justement par cette qualité de silence et cette mise en situation, des objets les plus humbles, ce qui correspond également à l'esprit de tout le courant caravagesque. Ainsi peut-on donner finalement à Sanchez Cotan le rôle de créateur du vérisme tragique dans la peinture espagnole, annonçant ainsi Zurbaran, mais aussi Vélasquez et Murillo. ■ J. B.

BIBLIOGR. : Jacques Lassaigne : *La peinture espagnole, de Vélasquez à Picasso*, Skira, Genève, 1952 – Philippe Daudy : *Le XVIIe siècle*, in : *Hre Générale de la peint.*, t. XII-XIII, Rencontre, Lausanne, 1966.

MUSÉES : GRENADE : *Nature morte au cardon* vers 1603 – plusieurs autres œuvres – SAN DIEGO (Fine Arts Gal.) : *Nature morte au chou*.

VENTES PUBLIQUES : LONDRES, 6 juil. 1966 : *Natures mortes*, deux pendants : **GBP 3 200** – NEW YORK, 9 juin 1983 : *Nature morte au melon, pêche et figue*, h/t (52x65,5) : **USD 20 000** – MADRID, 19 mai 1992 : *La Sainte Famille avec saint Jean*, h/t (170x131) : **ESP 5 000 000** – MADRID, 25 fév. 1993 : *La Sainte Famille avec saint Jean*, h/t (170x131) : **ESP 4 830 000**.

SANCHEZ COTAN Alonso
Né à Alcazar de San Juan. XVIIe siècle. Espagnol.
Sculpteur.
Il travailla en 1612 avec son frère Damian à Tolède.

SANCHEZ COTAN Damian
XVIIe siècle. Actif dans la première moitié du XVIIe siècle. Espagnol.
Peintre.
Il travailla à Tolède avec son frère Alonso Sanchez Cotan.

SANCHEZ DIAZ Leopoldo
Né en 1830 à Villafranca de Vierzo. XIXe siècle. Actif à Madrid. Espagnol.
Peintre.
Il a exécuté des peintures allégoriques pour le cimetière Saint-Nicolas de Madrid.

SANCHEZ FERNANDEZ Juan Miguel
Né le 18 août 1899 à Puerto de Santa Maria (près de Cadix, Andalousie). XXe siècle. Espagnol.
Peintre de portraits, paysages, compositions murales, affichiste.
Il fut élève du peintre Gustavo Bacarisas. Il figura dans diverses expositions collectives : à partir de 1922, Expositions des Beaux-Arts de Séville ; à partir de 1926, Expositions Nationales des Beaux-Arts de Madrid ; 1939 Saint-Sébastien ; 1942 Barcelone. En 1925, il reçut le premier prix au concours national d'affichiste. Il obtint également une troisième médaille en 1926, une deuxième médaille en 1945 et une première médaille en 1948. On cite de lui : *Les arbres dorés – La gitane aux yeux bleus*.
BIBLIOGR. : In : *Cien Años de pintura en España y Portugal, 1830-1930*, Antiqvaria, t. X, Madrid, 1993.

SANCHEZ GONZALEZ Antonio
Mort en 1825 aux Îles Canaries. XIXe siècle. Actif aux Îles Canaries. Espagnol.

Peintre.
Il fonda une école de peinture à Santa Cruz de Teneriffa.

SANCHEZ IZQUIERDO Juan
XVe siècle. Actif à Grenade et à Séville dans la seconde moitié du XVe siècle. Espagnol.
Peintre.
Il travailla à Séville de 1496 à 1497 et à Grenade en 1499.

SANCHEZ LEONARDO Alonso
XVIe siècle. Travaillant à Séville de 1578 à 1596. Espagnol.
Peintre.
Il exécuta des peintures dans l'Hôtel de Ville de Séville.

SANCHEZ MARTINEZ Luis. Voir **SANCHEZ Luis**

SANCHEZ MARTINEZ Francisco
XVIIIe siècle. Actif dans la première moitié du XVIIIe siècle. Espagnol.
Peintre verrier.
Il travailla pour la cathédrale de Tolède de 1713 à 1721.

SANCHEZ NARVAEZ Antonio
Né en 1850 à Madrid. XIXe-XXe siècles. Espagnol.
Peintre.
Il fut élève de Victor Manzano y Mejorada.

SANCHEZ PEREZ Alberto
Né le 8 avril 1895 à Tolède (Castille-La Mancha). Mort le 12 octobre 1962 à Moscou. XXe siècle. Espagnol.
Peintre de scènes de genre, portraits, paysages, natures mortes, sculpteur, graveur, dessinateur, affichiste, décorateur.
Tout en apprenant le métier de cordonnier, il entra dans l'atelier d'un sculpteur-décorateur. En 1922, il se lia d'amitié avec le peintre Uruguayen Rafael Barradas, obtint une pension de la part de l'Hôtel-de-Ville de Tolède, c'est alors qu'il débuta comme artiste professionnel. Il fut professeur à l'Institut d'Œuvre de Valence. Il s'établit définitivement à Moscou en 1938, y enseignant le dessin à des enfants espagnols.
Il prit part à diverses expositions collectives : 1925 Exposition Nationale des Artistes Ibériques, Madrid ; 1930 Athénée de Madrid ; 1931 exposition du groupe constructiviste organisée par le peintre Uruguayen Torres Garcia dans le Retiro ; 1959 Union des Peintres, Sculpteurs et Scénographes de Moscou.
Il commença par sculpter des bustes, des figures, recevant entre autres la commande d'une sculpture pour une place de Madrid. Il réalisa aussi des estampes, des affiches, ainsi que des décorations et des figurines pour des pièces de théâtre, parmi lesquelles : *La zapatera prodigiosa* et *La gitane* de Cervantes au Théâtre Gitan de Moscou, *Bodas de sangre*, *Carolina* de Goldoni.
BIBLIOGR. : V. Bozal Fernandez : *Le réalisme plastique en Espagne de 1900 à 1936*, Ed. Istmo, 1973 – R. Chavarri : *Mito y realidad de la Escuela de Vallecas*, Iberico Europa de Ediciones, 1975 – in : *Cien Años de pintura en España y Portugal, 1830-1930*, Antiqvaria, t. X, Madrid, 1993.

SANCHEZ PERRIER Emilio
Né le 15 octobre 1855 à Séville (Andalousie). Mort le 13 septembre 1907 à Alhambra (près de Grenade). XIXe siècle. Espagnol.
Peintre de sujets typiques, paysages animés, paysages, paysages urbains, paysages d'eau, aquarelliste.
Il fut élève de l'École des Beaux-Arts de Séville, puis de celle de Madrid. En 1871, il séjourna à Grenade avec Martin Rico, où il se lia d'amitié avec Mariano Fortuny. En 1879, il séjourna à Paris, étudiant dans les ateliers d'Auguste Boulard, de Léon Gérome et de Félix Ziem.
Il figura à diverses expositions de groupe : 1878 Nationale des Beaux-Arts de Madrid ; 1879 Exposition Régionale de Cadix, où il obtint une médaille d'or ; à partir de 1880, Salon des Artistes Français de Paris, obtenant une mention honorable en 1886, une médaille d'argent à l'Exposition Universelle de 1889. Il fut nommé membre de l'Académie des Beaux-Arts de Séville.
Il peignit des vues de Paris, des paysages verdoyants, principalement des bords de rivière, animés de petits personnages. On cite de lui : *Lac avec barques – Le potager de l'Alcazar – L'hiver – Andalousie*. Il réalisa aussi des tableaux orientalistes, où l'on conçoit l'influence de l'œuvre de Fortuny. Ses aquarelles ont remporté un vif succès en Angleterre.

E Sanchez Perrier [signature]

BIBLIOGR. : In : *Cien Años de pintura en España y Portugal, 1830-1930*, Antiqvaria, t. X, Madrid, 1993.
MUSÉES : BROOKLYN – CHICAGO – NEW YORK – PONTOISE : *Bords de l'Oise 1896* – SÉVILLE.
VENTES PUBLIQUES : NEW YORK, 21-22 jan. 1909 : *Zocco Grande Tanger* : USD 200 – NEW YORK, 30-31 oct. 1929 : *Paysage de lac* : USD 425 – PARIS, 16-17 mai 1945 : *Bords de rivière* : FRF 10 400 – NEW YORK, 23 fév. 1968 : *Place du marché à Tanger* : USD 1 600 – LONDRES, 2 nov. 1973 : *Paysage à la rivière* : GNS 2 200 – NEW YORK, 15 oct. 1976 : *Les lavandières, Gisors*, h/pan. (33x46) : USD 6 000 – NEW YORK, 31 oct. 1980 : *Paysage fluvial avec rameur*, h/pan. (35x26,7) : USD 9 000 – NEW YORK, 28 mai 1981 : *Bords de rivière, Osny*, h/pan. (26x33,5) : USD 16 000 – NEW YORK, 26 oct. 1983 : *Paysage fluvial*, h/t (58,5x87) : USD 18 000 – NEW YORK, 30 oct. 1985 : *Le moulin de Saint-Jean à Alcala 1884*, h/pan. (46,3x27) : USD 25 000 – NEW YORK, 26 mai 1986 : *Pêcheurs dans une barque au bord d'une rivière*, h/pan. (26,6x35) : USD 12 000 – NEW YORK, 24 mai 1988 : *Jeune garçon dans un sous-bois 1888*, h/pan. (45,7x25,4) : USD 20 900 – LONDRES, 22 juin 1988 : *Personnages près d'une rivière*, h/pan. (35x27) : GBP 5 500 – NEW YORK, 23 mai 1989 : *Bord d'une rivière à Séville*, h/pan. (37,5x46,2) : USD 26 400 – LONDRES, 21 juin 1989 : *Les Moissonneurs aux alentours du village 1876*, h/t (32x53) : GBP 9 350 – NEW YORK, 25 oct. 1989 : *L'Oise à Auvers*, h/pan. (41,9x33) : USD 35 200 – LONDRES, 14 fév. 1990 : *Paysage fluvial animé 1889*, h/pan. (22,5x35,5) : GBP 12 100 – NEW YORK, 28 fév. 1990 : *Feu de camp au bord de la rivière*, h/pan. (30,5x55,9) : USD 28 600 – NEW YORK, 23 mai 1990 : *Sur les berges d'une rivière en été*, h/t (40,6x55,9) : USD 33 000 – NEW YORK, 17 oct. 1991 : *Le Cours de la rivière Alcala*, h/pan. (35,6x55,2) : USD 29 700 – NEW YORK, 20 fév. 1992 : *Sur la rivière Huelva près de Séville*, h/pan. (22,2x40,6) : USD 25 300 – LONDRES, 29 mai 1992 : *Personnages dans un paysage fluvial et boisé*, h/pan. (36,8x24,2) : GBP 7 700 – NEW YORK, 14 oct. 1993 : *Paysage des environs de Tanger 1887*, h/pan. (34,9x26,4) : USD 27 600 – NEW YORK, 1er nov. 1995 : *Barques sur un ruisseau*, h/pan. (25,7x50,5) : USD 19 550 – LONDRES, 15 mars 1996 : *Vigo en Espagne 1879*, h/pan. (20,5x33,6) : GBP 17 250 – NEW YORK, 23-24 mai 1996 : *La Cueillette des oranges 1880*, h/pan. (24,8x40,6) : USD 26 400 – NEW YORK, 23 oct. 1997 : *Excursion en bateau*, h/pan. (26,7x34,3) : USD 26 450.

SANCHEZ PESCADOR José
Né le 30 janvier 1839 à Madrid. XIXe siècle. Espagnol.
Peintre.
Élève de Frederigo de Madrazo. Des peintures de cet artiste se trouvent dans le Musée de l'Aryollerie de Madrid.

SANCHEZ PICAZO Pedro
Né le 6 août 1863 à Balsapintada, près de Murcie, (Murcie). Mort le 12 janvier 1952. XIXe-XXe siècles. Espagnol.
Peintre de sujets religieux, natures mortes, fleurs.
Il fut élève de l'Académie des Beaux-Arts de Madrid et d'Alejandro Seiquer. Il prit part aux Expositions Nationales des Beaux-Arts de Madrid, à partir de 1899, à l'Exposition Internationale de Murcie en 1900. Il obtint une médaille d'or en 1900, une mention honorable en 1904. Il fut nommé directeur du Musée des Beaux-Arts de Murcie, en 1922.
Il se spécialisa dans les tableaux de fleurs.
BIBLIOGR. : In : *Cien Años de pintura en España y Portugal, 1830-1930*, Antiqvaria, t. X, Madrid, 1993.

SANCHEZ SANTAREN Luciano
Né le 9 janvier 1864 à Mucientes, près de Valladolid, (Castille-Leon). Mort en 1945 à Valladolid. XIXe-XXe siècles. Espagnol.
Peintre d'histoire, compositions religieuses, scènes de genre, portraits.
Il étudia la peinture à Lugo, en Galice, sous la direction de Leopoldo Villaamil, puis il entra à l'École Spéciale de Peinture, Sculpture et Gravure de Madrid. Établi à Valladolid, il y fut nommé professeur de l'École des Beaux-Arts en 1893, puis directeur de l'École des Arts et Métiers en 1931. Il exposa à Valladolid en 1890.
Il peignit un *Baptême du Christ* pour l'église Saint-Michel de Valladolid et diverses compositions religieuses pour le transept du couvent de la Compagnie de Marie. Il réalisa de nombreuses œuvres cultivant pratiquement tous les genres. On cite de lui : *Vaincu et prisonnier* – *Néron contemple le cadavre d'Agrippine* – *Cervantes devant la Baie d'Alger* – *Étude de tête* – *Dans le patio de ma maison* – *Deux frères.*

BIBLIOGR. : In : *Cien Años de pintura en España y Portugal, 1830-1930*, Antiqvaria, t. X, Madrid, 1993.

SANCHEZ SARABIA Diego
Mort en 1779 à Madrid. XVIIIe siècle. Espagnol.
Peintre de genre, sculpteur et dessinateur d'architectures.
Membre de l'Académie de San Fernando en 1762. Sur le désir de cette compagnie, il exécuta divers dessins, qu'elle conserve, de l'Alhambra et du palais de Charles Quint à Grenade.

SANCHEZ SOLA Eduardo
Né le 25 juin 1869 à Madrid. Mort en 1949 à Grenade (Andalousie). XIXe-XXe siècles. Espagnol.
Peintre de scènes de genre, portraits, animaux, aquarelliste, dessinateur, illustrateur.
Il étudia à l'Académie des Beaux-Arts de Madrid, dans les ateliers d'Alejandro Ferrant et de Luis Taberner. Il fut nommé professeur de l'École des Arts et Métiers de Grenade. Il prit part à diverses expositions nationales, obtenant une mention honorable en 1895, une médaille de troisième classe en 1897, une mention honorable en 1904.
Il collabora à la revue *L'Illustration Espagnole et Américaine*. Parmi ses œuvres peintes, on mentionne surtout des scènes de genre prises sur le vif, d'entre lesquelles : *Enfants de chœur* – *Patio andalou* – *Femme à la rose* – *Tristes nouvelles* – *Le mari vengé*. On cite encore de lui : *Le maire de mon village* – *Le collier de perles* – *Chats* – *Le sevrage* – *Le nid.*
BIBLIOGR. : In : *Cien Años de pintura en España y Portugal, 1830-1930*, Antiqvaria, t. X, Madrid, 1993.

SANCHEZ TAPIA Francisco
Né à Murcie. Mort le 1er janvier 1902 à Murcie. XIXe siècle. Espagnol.
Sculpteur.
Élève de S. Baglietto. Il exécuta des sculptures pour les églises de Murcie, d'Aljucer, de Jamilla et de Novelda.

SANCHEZ VARONA Conrado
Né le 14 février 1876 à Malpartide de Plasencia, près de Caceres (Estremadure). XXe siècle. Espagnol.
Peintre de sujets religieux, portraits.
Il étudia à l'École des Beaux-Arts de Madrid, puis à l'École des Arts et Métiers de Caceres. Il figura régulièrement à l'Exposition Nationale de Madrid, obtenant une mention honorable en 1897 et 1904.
Il peignit principalement des portraits, dont : *Alphonse XII*, *Portrait de ma mère*. On lui doit aussi un *Saint Joseph* et un *Saint François-Xavier*, pour le collège des Jésuites de Villanueva de los Barros.
BIBLIOGR. : In : *Cien Años de pintura en España y Portugal, 1830-1930*, Antiqvaria, t. X, Madrid, 1993.

SANCHIS. Voir aussi SANCHEZ

SANCHIS Francisco
Mort le 8 septembre 1791 à Valence. XVIIIe siècle. Espagnol.
Sculpteur de sujets religieux.
Il travailla pour la cathédrale de Valence en 1777.
MUSÉES : MADRID (Acad. San Fernando) : *Transfiguration du Christ* – *Allégorie de la Sculpture.*

SANCHIS Jesualda ou Sanchez
XVIIe siècle. Actif à Valence de 1650 à 1660. Espagnol.
Peintre.

SANCHIS Salvador
XXe siècle. Espagnol.
Peintre de figures, nus.
Il a surtout peint des figures féminines et des nus.

SANCHIS HERRAEZ Salvador
Né en 1844 à Chiva. XIXe siècle. Actif à Valence. Espagnol.
Peintre.

SANCHIZ Juan
XVIe siècle. Actif à Valence en 1513. Espagnol.
Enlumineur.

SANCHO
Xe siècle. Actif dans la seconde moitié du Xe siècle. Espagnol.
Enlumineur et prêtre.
Il était prêtre. Il enlumina, avec Florencio, une *Bible* de la Collégiale de Saint-Isidore de Léon.

SANCHO
XVIe siècle. Actif à Valladolid. Espagnol.

Sculpteur sur bois.
Il collabora à la sculpture des célèbres boiseries du chœur de Santo Domingo de la Calzada à Valladolid en 1523.

SANCHO Antonio
XVe siècle. Actif dans la seconde moitié du XVe siècle. Espagnol.
Sculpteur.
Il exécuta des reliefs en stuc dans le chœur de l'église S. Maria la Mayor de Morella.

SANCHO Antonio
XVIIe siècle. Actif à Palma de Majorque à la fin du XVIIe siècle. Espagnol.
Sculpteur.
Il sculpta des statues de procession en 1699.

SANCHO Dionisio
Né en 1762 à Ciempozuelos. Mort le 7 mai 1829 à Mexico. XVIIIe-XIXe siècles. Espagnol.
Il s'établit au Mexique en 1810. Le Musée du Prado de Madrid possède des bas-reliefs en ivoire exécutés par cet artiste.

SANCHO Estéban, dit Maneta
Né à Majorque. Mort le 30 octobre 1784 à Majorque. XVIIIe siècle. Espagnol.
Peintre.
Père de Salvador S. et élève de P. J. Ferrer. Il travailla pour les églises majorquines. Il fut surtout nommé Maneta parce qu'il avait perdu la main droite.

SANCHO GALEGO Jorge
Né le 31 juillet 1961 à Sao Bras de Alportel (Portugal). XXe siècle.
Peintre, dessinateur. Figuratif.
Essentiellement autodidacte, il prend néanmoins quelques cours de dessin et de peinture à Paris en 1982-84. Il expose depuis 1985, notamment au Salon des Indépendants. Depuis 1995, il travaille surtout sur le thème des « Pluies Acides », et présente certaines de ses œuvres sur Internet.
Il définit lui-même son style comme « figuration libre poétique », considérant que chaque thème nécessite une sensibilité, une technique, des couleurs, un style particulier.

SANCHO Jeronimo
XVIe siècle. Espagnol.
Sculpteur sur bois.
Actif à Lérida, il a sculpté le buffet d'orgues de la cathédrale de Tarragone, avec Parris Austriach, de 1562 à 1564.

SANCHO Julian
XVe siècle. Actif à Valence dans la première moitié du XVe siècle. Espagnol.
Sculpteur sur bois.
Il travailla en 1428 au plafond de la Salle dorée de l'Hôtel de Ville de Valence.

SANCHO Pedro
XVe siècle. Actif à la fin du XVe siècle. Espagnol.
Peintre.
Il a peint un autel pour l'église de Carpesa en 1490.

SANCHO Salvador
Mort le 11 mars 1814 à Palma de Majorque. XIXe siècle. Espagnol.
Peintre.
Élève de son père Esteban S. Il peignit des tableaux religieux pour les églises de Palma de Majorque, de Soller et d'Andraix.

SANCHO de Zamora
XVe siècle. Espagnol.
Sculpteur.
Il a exécuté des sculptures pour l'autel de Saint-Jacques dans la cathédrale de Tolède en 1488 ou 1498.

SANCHO CANARDO
XVe siècle. Actif à Jaca. Espagnol.
Sculpteur sur bois.
Il fut chargé, en 1457, de l'exécution des stalles dans la cathédrale de Jaca.

SANCHO GONTIER ou Sancius Gonterii
XVe siècle. Actif à Avignon vers 1400. Français.
Enlumineur.
Il était moine. Il enlumina pour le pape Benoît XIII un pontifical conservé à la Bibliothèque Nationale de Paris.

SANCHO PIQUÉ José
Né en 1872 à Tarragone. XIXe-XXe siècles. Espagnol.
Peintre.
Il fut élève de Antonio (?) Graner.

SANÇON Mahiet
XIVe siècle. Travaillant en 1384. Français.
Sculpteur sur ivoire.

SANCTIS. Voir aussi SANTI ou SANTIS

SANCTIS Erminia de
Née en 1840 à Rome. XIXe-XXe siècles. Italienne.
Peintre de fleurs.
Sœur de Guglielmo de Sanctis.

SANCTIS Fabio de
Né en 1931 à Rome. XXe siècle. Italien.
Sculpteur. Surréaliste.
À Rome, il fit des études d'architecture et fut diplômé en 1956. En 1963, il s'associa avec Ugo Sterpini, pour fonder l'*Ufficina Undici*. En 1964, il a lié connaissance avec André Breton et le groupe surréaliste.
Il participe à des expositions collectives, dont : 1965 Paris *L'Écart absolu*, exposition internationale du surréalisme, galerie L'Œil ; 1966 New York *L'Objet transformé*, Museum of Modern Art ; 1971 Cologne *Le Regard du surréalisme*, galerie Baukunst ; 1976 Venise, XXXVIIIe Biennale ; 1984 Paris *L'Unité composée*, galerie du Dragon ; 1985 Middelheim-Anvers, XVIIIe Biennale de sculpture ; 1986 Musée de Cahors *André Breton et la révolution surréaliste du regard* ; 1990 Francfort *Die Surrealisten*, Schirm Kunsthalle ; 1991 Paris *André Breton – La beauté convulsive*, Centre Beaubourg. Il montre ses créations dans des expositions personnelles : 1964 Naples ; Venise, Rome ; 1969 Milan ; 1972 Ferrare ; 1973 Amsterdam ; 1977 Amsterdam ; 1979 Paris ; 1982 Paris, galerie du Dragon ; 1984 Bruxelles ; 1987, 1988 Genève, galerie de l'Hôtel de Ville ; 1991 Paris, galerie du Dragon ; 1993 Paris, galerie J.-Cl. Riedel.
À partir de 1963 à l'*Ufficina Undici*, furent conçus et créés des « meubles irrationnels », de formulation anthropomorphique, métamorphique ou métaphorique, mais en tous cas de l'ordre du fantastique, tout en respectant leur fonction véritable première : bar, bibliothèque, bureau, fauteuil, etc. Depuis 1971, Fabio de Sanctis crée des « meubles-bagages », qui sont des objets composites, superbement fabriqués à partir de matériaux nobles, élément de plus pour rappeler le Français François-Xavier Lalanne, évoquant d'abord des valises, puis des voitures de course, puis des barques, toutes identifications en liaison avec le déplacement, le voyage, le souvenir, la nostalgie, le rêve, mais sous les aspects en général les moins rassurants ou dans les meilleurs des cas les plus dépaysants. ■ J. B.
BIBLIOGR. : José Pierre, in : *Le Surréalisme*, in : *Hre gle de la peint.*, t. XXI, Rencontre, Lausanne, 1966 – Catalogue de l'exposition *Fabio de Sanctis*, gal. du Dragon, Paris, 1991, documentation.

SANCTIS Filippo de
Né en 1843 à Rome. XIXe siècle. Italien.
Peintre et graveur.

SANCTIS Francesco de
XVIe siècle. Actif dans la première moitié du XVIe siècle. Italien.
Peintre.
Il a peint *Saint Marc* et *Saint Barthélemy* dans l'Oratoire des Servi di Maria de Sorrente, en 1612.

SANCTIS Giovanni de
Italien.
Sculpteur.
On cite de lui un bas-relief dans l'église Madonna dell'Arto, à Venise : *La Vierge et l'Enfant Jésus portés par des anges*.

SANCTIS Giuseppe de
Né le 21 juin 1858 à Naples. Mort en 1924 à Naples. XIXe-XXe siècles. Italien.
Peintre de genre, figures, portraits, paysages, natures mortes, technique mixte, pastelliste, dessinateur.
Il fut élève de Domenico Morelli à l'Académie des Beaux-Arts de Naples, obtenant un premier prix en 1880. Il séjourna à Paris pendant quelques années ; de retour en Italie, il s'établit à Naples.

MUSÉES : MELBOURNE : *Jubilé de la reine Victoria* – NAPLES (Gal. prov.) : *Fatima* – ROME (Gal. d'Art Mod.) : *La Marne*.
VENTES PUBLIQUES : ROME, 14 déc. 1988 : *Villa au milieu des arbres*, techn. mixte/pap. (34,5x47) : **ITL 700 000** – ROME, 11 déc. 1990 : *La « Parisienne »*, past. (46x29) : **ITL 2 990 000** – ROME, 19 nov. 1992 : *Scugnizzo* 19-880, fus. et reh. de blanc (41,5x23,5) : **ITL 1 150 000** – LUGANO, 8 mai 1993 : *Le chemin de la Villa Communale de Naples sous la neige* 1893, h/pan. (20x30,5) : **CHF 20 000.**

SANCTIS Guglielmo de
Né le 8 mars 1829 à Rome. Mort en 1911 ou 1924 à Rome. XIX⁰-XX⁰ siècles. Italien.
Peintre d'histoire, de compositions religieuses, portraits.
Il fut élève de Tommaso Minardi à l'Académie de Saint-Luc à Rome. Il prit part à un grand nombre d'expositions et reçut de nombreuses distinctions au cours d'une carrière officielle heureuse.
Il fut d'abord peintre de compositions religieuses, dont : deux fresques dans la basilique de San-Paolo ; une peinture à l'huile *Saint Vincent de Paul* pour l'église de la Mission ; un tableau d'autel pour l'hôpital del Santo Spirito ; un autre pour l'hôpital de Fate bene Fratelli ; une grande peinture *François Saverio préchant* pour la cathédrale de Porto Maurizio. Peintre d'histoire, il a traité notamment : *Michel-Ange et Ferruccio* ; *Galilée montrant les effets de son télescope* ; *Emmanuel Philibert montrant son fils, tout jeune, dans la salle de son château de Rivoli*. Portraitiste, il peignit *Le roi Umberto* et *La reine Margarita*, pour le Sénat d'Italie.
MUSÉES : FLORENCE (Pal. Pitti) : *Portrait de l'artiste* – PRATO (Gal. ant. et Mod.) : *Portrait de Marco Tabarrini* – ROME (Gal. Mod.) : *Olimpia Pamphily Doria* – ROME (Palais du Quirinal) : *Emmanuel Philibert montrant son fils, tout jeune, dans la salle de son château de Rivoli* – TURIN : *Michel-Ange et Ferruccio* – VENISE (Gal. Giovannelli) : *Galilée montrant les effets de son télescope*.
VENTES PUBLIQUES : MILAN, 1ᵉʳ déc. 1970 : *La Place Blanche (Paris)* : **ITL 800 000** – MILAN, 5 avr 1979 : *Portrait de femme* 1892, h/pan. (41x30) : **ITL 1 100 000.**

SANCTIS AQUILANUS Horace de
XVIᵉ siècle. Actif vers 1573. Italien.
Graveur.

ꟼꟼꟼ

SANCY Ernest de
Né à Argentan (Orne). XIX⁰-XX⁰ siècles. Français.
Peintre.
Il débuta au Salon de Paris de 1861.

SAND Aurore, pseudonyme de **Dudevant Aurore**. Autre pseudonyme : **Padilla Claudio**
Née en 1866 à Nohant (Indre). Morte en septembre 1961. XIX⁰-XX⁰ siècles. Française.
Peintre de scènes typiques, paysages, aquarelliste.
Petite-fille de George Sand, elle épousa le peintre Frédéric Lauth. Elle exposait à Paris, au Salon des Orientalistes et au Salon des Indépendants.
Elle a surtout traité des sujets espagnols.
VENTES PUBLIQUES : PARIS, 29 mai 1979 : *Château des sept poignards, Auvergne*, aquar. (15,5x19) : **FRF 5 400.**

SAND Georg Balthasar von
Né le 22 juin 1718 à Cobourg. XVIIIᵉ siècle. Allemand.
Peintre.
Peintre à la cour du duc de Saxe-Cobourg. Il a peint des sujets d'histoire et des portraits.

SAND George, pseudonyme de **Dupin Aurore Amantine Lucile**, puis baronne **Dudevant**
Née le 1ᵉʳ juillet 1804 à Paris. Morte le 8 juin 1876 à Nohant (Indre). XIX⁰ siècle. Française.
Écrivain, peintre de portraits, paysages, peintre à la gouache, aquarelliste, dessinatrice. Romantique.
Son grand-père, Dupin de Francueil, dessinait agréablement, ainsi que son père, Maurice Dupin, et sa mère, née Sophie Victoire Delaborde. En 1831, quand elle s'établit à Paris, à sa sortie du couvent des Filles Anglaises, elle trouva ses premiers revenus en décorant des boîtes et des coffrets dits « en bois de Spa ». En 1977, la Bibliothèque Nationale de Paris et en 1992, une galerie parisienne ont montré des ensembles de ses dessins et peintures.

Elle dessinait surtout les portraits de ses amis, peignait à l'aquarelle les paysages rencontrés, surtout lors de ses voyages en Italie, en 1833-34 avec Musset, en 1855 avec son fils Maurice. Elle caricaturait ses compagnons de voyage, Musset, Stendhal, elle-même. Plus tard, à Nohant, avec son fils Maurice, elle contribua à la décoration du théâtre et du théâtre de marionnettes. Elle produisit alors aussi, à Nohant et, en 1861, lors de son séjour de convalescence en Savoie, ce qu'elle appelait ses « dendrites », d'un terme désignant des ramifications propres à la cristallographie, sortes de paysages imaginaires, visions de « l'espace du vide », qu'elle traduisait par des ensembles non-figuratifs de taches de gouache, écrasées avec un petit cylindre sur le papier ou entre deux feuilles, comparables à certains lavis visionnaires de Victor Hugo. ■ J. B.
BIBLIOGR. : Christian Bernadac : *George Sand. Dessins et Peintures*, Belfond, Paris – Gérald Schurr, in : *Les Petits Maîtres de la peinture 1820-1920, valeur de demain*, Les Éditions de l'Amateur, t. IV, Paris, 1979.
MUSÉES : NOHANT (Mus. George Sand).
VENTES PUBLIQUES : PARIS, 28 mars 1955 : *Torrent*, aquar. : **FRF 17 000** – MONACO, 19 juin. 1994 : *Paysage au lac*, fus. et aquar. (11,7x15) : **FRF 4 995.**

SAND Karl Ludwig
Né le 10 mai 1859 à Munich. XIX⁰-XX⁰ siècles. Allemand.
Sculpteur de statues, portraits.
Il fut élève de Joseph Eberlé.
Il a surtout sculpté des statues de personnages célèbres.

SAND Maurice, pseudonyme de **Dudevant Jean François Maurice**, baron
Né le 30 juin 1823 à Paris. Mort en 1889 à Nohant. XIX⁰ siècle. Français.
Peintre, aquarelliste, graveur, sculpteur, dessinateur, illustrateur, décorateur. Romantique.
Fils de George Sand, père de Aurore Lauth-Sand. Dans le contexte familial, il bénéficia des conseils d'Eugène Delacroix. Il a exposé quelques peintures au Salon de Paris. Sont cités : en 1857 *Léandre et Isabelle, Le Loup-garou* ; en 1859, un dessin *L'Meneu de loups* ; en 1861 *Muletiers* et une aquarelle *Marché à Pompéi*.
Il publiait des romans et nouvelles dans la Revue des Deux Mondes ou chez d'autres éditeurs, dont : en 1862 *Six mille lieues à toute vapeur* ; en 1863 *Callirhoé* ; en 1865 *Raoul de La Chastre* ; en 1866 (avec sa mère) *Les Don Juan de village* ; en 1867 *Le Coq aux cheveux d'or* ; en 1868 *Miss Mary* ; en 1870 *Mlle Azote* ; en 1874 *Mlle de Cérignan* ; en 1886 *La Fille du singe* ; en 1890 *Le Théâtre de marionnettes* ; en 1900 *L'Augusta*, illustré par Rochegrosse. Il écrivit une étude sur les personnages de la Commedia dell'arte. Il donnait des illustrations au *Magasin Pittoresque*. Il a illustré plusieurs romans de sa mère : en 1851 *Histoire du véritable Gribouille*, et *Le Meunier d'Angibault, Cora*, collabora à l'illustration des *Chansons populaires des provinces de France*. Il illustra certaines de ses propres œuvres, dont : en 1859 *Masques et bouffons* ; *Le Monde des papillons* et *La Vie des abeilles*. Passionné de théâtre, il a monté et décoré, au château de Nohant, une véritable salle de spectacle, où se costumaient et jouaient les amis de passage, et, en 1858, le théâtre des marionnettes, dont il a imaginé et sculpté les petits acteurs de bois, les « pupazzi », en leur donnant la physionomie de paysans typiques berrichons, et pour lesquels il écrivait des pièces en vers.
Dans ses œuvres de peintre ou d'illustrateur, il s'est toujours montré observateur fidèle de la nature, montrant tantôt une pointe d'humour, tantôt un sentiment romantique. ■ J. B.

M.SAND

BIBLIOGR. : Gérald Schurr, in : *Les Petits Maîtres de la peinture 1820-1920, valeur de demain*, Les Éditions de l'Amateur, t. IV, Paris, 1979 – Marcus Osterwalder, in : *Dictionnaire des Illustrateurs, 1800-1914*, Ides et Calendes, Neuchâtel, 1989.
MUSÉES : NOHANT (Mus. George Sand) : *Légendes berrichonnes*, suite de dess. au fus. – PARIS (Mus. Carnavalet) : *Paysage de Crozant*, dess. – PARIS (BN) : aquarelles.
VENTES PUBLIQUES : PARIS, 16 nov. 1981 : *Portrait de Mademoiselle Rachel* 1853, fus. (15,5x15) : **FRF 4 200.**

SANDALINAS FORNAS Juan
Né en 1903 à Barcelone (Catalogne). XX⁰ siècle. Espagnol.

Peintre de portraits.
Il étudia à Barcelone. Il figura dans diverses expositions de groupe : 1923 Salon du Printemps de Barcelone ; 1948, 1949 Salons d'Automne de Barcelone. Il exposa aussi au Musée de Granollers.
Il peignit notamment : *Marin à terre*, qui lui fut inspiré par le mouvement surréaliste.
BIBLIOGR. : In : *Cien Años de pintura en España y Portugal, 1830-1930*, Antiqvaria, t. X, Madrid, 1993.

SANDARS Thomas ou Sanders
Né à Rotterdam. XVIIIᵉ siècle. Britannique.
Graveur.
Fils d'un peintre de Rotterdam : il partit jeune pour Londres, devint membre de la Saint-Martin's Lane Academy, et exposa à la Royal Academy en 1775. Il grava d'après Vernet. On cite aussi de lui quinze vues de marchés de villes du Worcestershire.

SANDBACK Fred
Né en 1943 à Bronxville (New York). XXᵉ siècle. Américain.
Sculpteur d'assemblages, installations. Conceptuel, land-art.
De 1966 à 1969, il fut élève de la Yale School of Art and Architecture de New York.
Il participe à des expositions collectives, notamment à celles consacrées aux divers courants conceptuels, d'entre lesquelles : en 1969 : Kunsthalle de Düsseldorf *Prospect 68*, Kunsthalle de Berne, Museum of Modern Art de New York, Kunsthalle de Berlin, Art Institute of Detroit ; 1976, Biennale de Sydney ; etc. Il se produit dans des expositions personnelles, dont : depuis 1968, Düsseldorf, galerie Konrad Fischer ; Paris, galeries Yvon Lambert et Durand-Dessert ; depuis 1969, 1970 New York, galerie John Weber ; Munich, galerie Heiner Friedrich ; etc.
Depuis 1967, il réalise des sculptures, constituées par des fils d'acier et des élastiques tendus, depuis 1973 par des fils de laine colorés. En tendant ces filins aux murs et au sol des emplacements où il expose, il met en évidence la réalité concrète de portions d'espace, ainsi que l'absence d'œuvres en volume qu'il juge inutiles et dépassées. Si cette mise en scène de l'espace se rapproche de l'art conceptuel par une réduction de l'art à sa presque seule idée, elle fait néanmoins appel aux notions les plus élémentaires et les plus traditionnelles de la géométrie en définissant cette portion d'espace par ses arêtes. Sandberg a aussi œuvré directement sur la nature, se rapprochant ainsi du land-art, notamment à partir de surfaces fleuries : en 1970 *Flowers (Red)*. Il réalise aussi des constructions de portions d'espace dans des dimensions restreintes, de l'ordre du mètre, ce qui, paradoxalement, leur confère le statut d'œuvres de collection.
BIBLIOGR. : In : Catalogue du *3ᵉ Salon international des Galeries Pilotes*, Mus. canton., Lausanne, 1970 – in : *L'Art du xxᵉ s.*, Larousse, Paris, 1991.
MUSÉES : GRENOBLE (Mus. des Beaux-Arts) – KREFELD (Kayser Wilhelm Mus.) – NEW YORK (Mus. of Mod. Art) – NEW YORK (Whitney Mus.).
VENTES PUBLIQUES : NEW YORK, 5 nov. 1985 : *Sans titre* 1968, acier inox, quatre pièces (91,5x457,5x91,5) : **USD 6 250** – NEW YORK, 8 mai 1990 : *Sans titre* 1968, filin d'acier et corde élastique bleu fluo (228,6x76,2) : **USD 38 500** – NEW YORK, 17 nov. 1992 : *Sans titre* 1990, acryl./tissage (51,5x40,6x19) : **USD 1 650** – NEW YORK, 22 fév. 1996 : *Sans titre* 1990, graphite et acryl./pap. (92,1x122,5) : **USD 1 150**.

SANDBERG Aron Simon
Né le 5 janvier 1873 à Gränna. XIXᵉ-XXᵉ siècles. Suédois.
Sculpteur de bustes, d'ornementations.
Frère de Gustaf Emil Sandberg.

SANDBERG Einar
Né le 17 octobre 1876 à Fredrikstad. XXᵉ siècle. Norvégien.
Peintre.
Il fut élève d'Erik T. Werenskiold, de Johan Nordhagen et P. H. Kristian Zahrtmann, ainsi que de Matisse à Paris.
MUSÉES : GÖTEBORG – OSLO.

SANDBERG Gustav Emil
Né le 12 janvier 1876 à Gränna. XXᵉ siècle. Suédois.
Sculpteur de monuments.
Frère d'Aron Simon Sandberg.
Il est l'auteur de nombreux monuments à Stockholm et dans d'autres villes de Suède.

SANDBERG Hialmar ou Bror Erick Hialmar
Né le 5 septembre 1847 à Stockholm. Mort le 12 avril 1888 à Stockholm. XIXᵉ siècle. Suédois.

Peintre de genre, paysages animés, paysages.
Il fit ses études à Stockholm et à Paris.
MUSÉES : BERGEN – STOCKHOLM (Mus. Nat.).
VENTES PUBLIQUES : LONDRES, 21 mars 1980 : *Une rue de Vichy*, h/pan. (37x55) : **GBP 750** – STOCKHOLM, 15 nov. 1988 : *Maisonnette dans un verger avec une petite fille à l'entrée de la clôture, l'été*, h/t (37x45) : **SEK 19 000**.

SANDBERG Johan Gustaf
Né le 13 mai 1782 à Stockholm. Mort le 26 juin 1854 à Stockholm. XIXᵉ siècle. Suédois.
Peintre de genre et d'histoire.
Élève de l'Académie de Stockholm. Il peignit des fresques et des scènes de la vie populaire de Suède.
MUSÉES : DRESDE (Cab. des Estampes) : *Portrait de l'artiste* – STOCKHOLM : *Gustave-Adolphe au combat de Stuhm* – *Jeune paysan de Vingaker* – *Jeune paysanne du même endroit en habits de fête* – *Le paysagiste Fahlerantz à 54 ans* – *L'artiste* – VARSOVIE (Mus. Nat.) : *Portrait du prince Poniatovski* – *Arrestation de Jean III de Suède et de Catherine sur l'ordre d'Erik XIV*.
VENTES PUBLIQUES : STOCKHOLM, 28 oct. 1980 : *Portrait du Roi Karl XIV Johan 1821*, h/t (86x75) : **SEK 18 000**.

SANDBERG Ragnar
Né en 1902 à Sanne (Bohuslän). Mort en 1972. XXᵉ siècle. Suédois.
Peintre de compositions à personnages, scènes animées, paysages animés, paysages, natures mortes.
Il fut élève de Tor Bjurström à l'École des Beaux-Arts de Valand. Il voyagea, notamment en 1926 et 1936 en France. Il participa à diverses expositions collectives, dont Londres en 1945, où il avait exposé individuellement en 1939. En 1947, il fut nommé professeur à l'Académie des Beaux-Arts de Stockholm.
Dans les années trente, il était influencé par le postimpressionnisme intimiste et coloré de Bonnard. Il pratiquait une technique picturale très fluide sur un dessin volontairement désinvolte, le tout dans l'esprit d'une certaine « école de Paris », caractérisée par une aimable facilité. Il évolua à une conception plus classique des scènes composées, baignades, scènes de rues, matchs de football et aussi natures mortes, se référant aux exemples du Poussin, de Cézanne et de Jacques Villon.

R. S.
Sandberg

BIBLIOGR. : B. Dorival, sous la direction de, in : *Peintres contemp.*, Mazenod, Paris, 1964.
MUSÉES : GÖTEBORG – STOCKHOLM.
VENTES PUBLIQUES : STOCKHOLM, 31 jan. 1947 : *Paysage* : **SEK 2 100** – STOCKHOLM, 6 avr. 1951 : *Paysage 1944* : **SEK 3 000** – GÖTEBORG, 22 nov. 1973 : *Paysage* : **SEK 11 000** – GÖTEBORG, 26 mars 1974 : *Baigneurs* : **SEK 5 600** – STOCKHOLM, 23 avr. 1980 : *La Chaise-longue*, h/t (63x72) : **SEK 34 000** – STOCKHOLM, 22 avr. 1981 : *Matinée d'été*, h/t (68x81) : **SEK 44 000** – STOCKHOLM, 26 avr. 1983 : *Retour au marché*, h/t (71x93) : **SEK 70 000** – STOCKHOLM, 20 avr. 1985 : *Vue de Paris 1931*, aquar. (32x31) : **SEK 10 200** – STOCKHOLM, 9 déc. 1986 : *La récolte de pommes de terre 1951*, h/t (30x55) : **SEK 134 000** – STOCKHOLM, 7 déc. 1987 : *Baigneuses III*, h/t (48x62) : **SEK 255 000** – STOCKHOLM, 6 juin 1988 : *Route de Perstorp en été 1944*, h. (30x38) : **SEK 40 000** – STOCKHOLM, 6 déc. 1989 : *Le Phare de Kyrkesund*, techn. mixte/pan. (27x38) : **SEK 27 000** – STOCKHOLM, 14 juin 1990 : *Bryggan*, h/pan. (27x34) : **SEK 36 000** – STOCKHOLM, 5-6 déc. 1990 : *Parapluies*, h/t (41x65) : **SEK 200 000** – STOCKHOLM, 30 mai 1991 : *Football sur herbe*, h/t (85x103) : **SEK 145 000** – STOCKHOLM, 30 nov. 1993 : *Embarquement 1934*, h/t (50x65) : **SEK 200 000**.

SANDBICHLER Mathäus
Né en 1877 à Imst. XXᵉ siècle. Autrichien.
Sculpteur de monuments.
Il a sculpté des *Monuments aux Morts* et des monuments funéraires.

SANDBICHLER Peter
Né en 1964 à Kufstein (Tyrol). XXᵉ siècle. Autrichien.
Peintre, technique mixte. Abstrait.
Il participe à des expositions collectives de la jeune peinture autrichienne, dont : 1988 Vienne *Œuvres de Jeunes*, Académie

des Beaux-Arts ; 1989 Vienne *60 jours, Musée autrichien du XXI*e *siècle* ; 1992 Paris, Salon Découvertes ; etc. Il expose aussi individuellement : 1988 Innsbruck, galerie Krinzinger ; 1990 Vienne, galerie Grita Insam.

Utilisant des matériaux prélevés de la réalité quotidienne ou manufacturée, il les rend méconnaissables et leur confère le rôle de surfaces réceptrices de la lumière.

Musées : VIENNE (Mus. d'Art Mod. Fond. Ludwig).

SANDBY Paul
Né en 1725 à Nottingham. Mort en 1809 à Londres. XVIIIe-XIXe siècles. Britannique.

Peintre de genre, paysages animés, paysages, peintre à la gouache, aquarelliste, graveur, dessinateur.

Il vint à Londres à l'âge de seize ans et entra comme élève dessinateur à la Cour de Londres. Le duc de Cumberland l'envoya en mission dans les montagnes d'Écosse en qualité de dessinateur topographe, avec l'ingénieur David Wastson. Au cours de ses loisirs, Paul Sandby dessina un nombre considérable de sites pittoresques dont il fit plus tard d'intéressantes eaux-fortes, qui furent publiées par Ryland et Bryce. Peu après son retour à Londres, il alla près de son frère Thomas à Windsor et exécuta des vues des environs de cette résidence royale et de la ville et des environs d'Eton. Ces sujets dessinés ou traités à l'aquarelle furent immédiatement achetés par sir Joseph Banks, et l'artiste fut invité par son client à l'accompagner dans une excursion à travers le pays de Galles. Paul Sandby fut aussi chargé par sir Walkin William Wynne de dessiner les plus beaux sites de ce charmant pays. Son succès fut éclatant. En 1768, il fut, avec son frère Thomas, un des fondateurs de la Royal Academy. Il exposait à Londres depuis 1760, à la Society of Artists et à la Free Society. La même année, il fut nommé professeur de dessin à l'École militaire de Woolwich, poste qu'il abandonna en 1799. Paul Sandby est considéré comme le créateur du genre de l'aquarelle topographique d'après nature, dans lequel tant de grands artistes anglais s'illustrèrent depuis. Il reçut de Charles Grevelle, qui l'avait acheté à J. B. Leprince, le secret de la gravure à l'aquatinte, et l'utilisa pour la reproduction de ses paysages. Ses épreuves furent recherchées avec empressement par les amateurs. Cent vingt-cinq de ses ouvrages parurent aux Expositions de la Royal Academy depuis sa fondation jusqu'en 1809.

Bibliogr. : A. P. Oppé : *The drawings of Paul and Thomas Sandby, in the collection of H. M. the King at Windsor Castle,* Londres, 1948 – Anita Brookner, in : *Diction. Univers. de l'Art et des Artistes,* Hazan, Paris, 1967.

Musées : BIRMINGHAM : *Vue de la forêt du vieux Windsor, château de Warwick,* deux vues – *Château de Lutow – Beddley Worcestershire – Paysage –* CAPETOWN : *Deux paysages –* CARDIFF : *Deux paysages d'Italie – Château de Pembroke – Porte de l'Ouest à Cardiff – Église de Cambridge – Château de Coity – Manoir de L. Lamphey –* DUBLIN : *Deux vues de Hyde Park, à Londres – Eltham Palace – Château de Windsor –* Trois paysages – ÉDIMBOURG : *Deux vues du château de Bothwell –* GLASGOW : *Deux vues du château de Windsor –* Trois paysages – *Scène du Gentil berger, d'Allan Ramsay,* peint. – LEEDS : *Dessins –* LEICESTER : *Porte d'Élizabeth à Windsor – Paysage –* LIVERPOOL : *Château de Carnarvon – Vue de la rivière Die – Château de Conway – Vue sud du vieux Windsor – Woolwich – Paysage –* LONDRES (Victoria and Albert Mus.) : *Château de Conway – Vue de la terrasse de Pommersd houses,* peint. – Six paysages – *Cathédrale de L. Landoff – Un temple 1788 – Château de Chystow – Château de Warwick – Rue de village – Forêt de Windsor – Old tea garden, Bayswarter – Le Vieux Pont Shrewsbury – Meddleton – Easton Park – Prieuré de Huberston – Route traversant la Forêt de Windsor – Huddeson – Rochester – Auberge du Vieux Cygne, Bayswater – Château de Windsor 1800 – Eton college – Château du Corregcennin – Les trois filles du comte de Waldegrave –* MANCHESTER : *Six paysages – La Tamise avec la vue de la cathédrale Saint-Paul –* NORWICH : *Six paysages –* NOTTINGHAM : *Vue de Bengow 1776 – Vue du château de Richemond 1763 – Vue de Windsor 1760 –* Seize paysages – VICTORIA : *Quatre paysages.*

Ventes Publiques : PARIS, 20 mars 1901 : *Vue de la terrasse du château de Windsor :* FRF 630 – LONDRES, 16 fév. 1922 : *Le Château de Windsor,* gche : **GBP 37** ; *Bayswater Turnpike,* aquar. : **GBP 39** ; *Vue panoramique du château de Windsor,* aquar. : **GBP 29** – LONDRES, 16 mars 1923 : *Le Château de Warwick,* deux gches : **GBP 31** – LONDRES, 30 nov. 1923 : *Vers le marché,* gche : **GBP 25** – LONDRES, 7 déc. 1925 : *Paysage escarpé,* dess. : **GBP 50**

– LONDRES, 12 mars 1926 : *Paysage avec sujets jouant au cricket,* dess. : **GBP 115** – LONDRES, 9 juil. 1926 : *Hyde Park,* dess. : **GBP 189** – PARIS, 18 nov. 1926 : *On Windermere Water,* pl. et lav. de bleu et de violet : **FRF 490** – LONDRES, 4 fév. 1927 : *Bow Church,* dess. : **GBP 31** – LONDRES, 16 mars 1928 : *Chippenham* ; *Salt Hill,* deux dess. : **GBP 46** – LONDRES, 24 mai 1929 : *Ville côtière en Italie,* gche : **GBP 71** – LONDRES, 7 juin 1929 : *Saint Paul, covent garden,* dess. : **GBP 57** – LONDRES, 31 juil. 1929 : *La Tamise à Chelsea,* dess. : **GBP 71** – LONDRES, 9 déc. 1929 : *Entrée des Bayes Water Turnpike,* gche : **GBP 67** – LONDRES, 10 nov. 1933 : *Newark,* gche : **GBP 47** – LONDRES, 4 avr. 1935 : *Nuneham,* aquar. : **GBP 34** – LONDRES, 5 avr. 1935 : *Les sept sœurs,* dess. : **GBP 126** – LONDRES, 16 avr. 1937 : *Le vieux pont de Staines,* dess. : **GBP 69** – LONDRES, 25 avr. 1940 : *Auberge du Spread Eagle,* dess. : **GBP 304** – LONDRES, 5 juin 1942 : *La tour Eagle du château de Carnawon,* dess. : **GBP 136** – LONDRES, 7 août 1942 : *Matin* ; *Après-midi* ; *Soir* ; *Nuit,* quatre gches : **GBP 241** – LONDRES, 18 sep. 1942 : *Match de cricket,* gche : **GBP 63** – LONDRES, 12 jan. 1945 : *Windsor,* gche : **GBP 66** – LONDRES, 26 juil. 1946 : *Scène de rivière surplombée de rochers,* dess. : **GBP 50** – LONDRES, 1er nov. 1946 : *Paysage boisé,* gche : **GBP 78** ; *Melrose abbey* ; *Scène de rivière,* deux gches : **GBP 131** – LONDRES, 12 mars 1947 : *Tunbridge,* dess. : **GBP 64** – LONDRES, 9 juil. 1947 : *Rochester,* dess. : **GBP 250** – LONDRES, 9 déc. 1949 : *Vue du collège d'Eton, prise de la rive sud,* gche : **GBP 766** – LONDRES, 2 mars 1951 : *Vue du château de Chepstow,* dess. : **GBP 100** – LONDRES, 26 mai 1959 : *Lady Maynard, en pied,* tricotant, cr. et cr. rouge : **GBP 609** – LONDRES, 18 nov. 1960 : *Scène de rivière étendue, avec dames et messieurs se promenant :* **GBP 2 100** – LONDRES, 19 avr. 1961 : *Abbaye de Saint-Augustin et cathédrale de Canterbury,* dess. : **GBP 600** – LONDRES, 14 mars 1962 : *Eton College,* gche : **GBP 2 800** – LONDRES, 28 juin 1963 : *Vue du château de Warwick,* aquar. : **GNS 1 600** – LONDRES, 13 juil. 1965 : *La terrasse nord du château de Windsor,* gche : **GNS 8 400** – LONDRES, 29 avr. 1971 : *La route de Tonbridge,* aquar. : **GBP 1 700** – LONDRES, 20 juil. 1972 : *Saint George's Gate, Canterbury :* **GBP 5 400** – LONDRES, 6 nov. 1973 : *Dartmouth Castle,* gche : **GNS 5 500** – LONDRES, 16 juin 1974 : *The Welsh bridge, Shrewsbury,* gche : **GBP 3 000** – LONDRES, 9 nov. 1976 : *Campement militaire à Hyde Park 1780,* aquar. et pl. (20,5x30,5) : **GBP 4 000** – LONDRES, 24 nov. 1977 : *Lac de montagne, Écosse 1801,* aquar. (64x91) : **GBP 5 200** – LONDRES, 13 déc 1979 : *Deux femmes aux ombrelles,* cr. et lav. (12,2x8) : **GBP 500** – LONDRES, 10 juil. 1980 : *The North Terrace, Windsor Castle,* gche/pap. mar./cart. (47x62) : **GBP 5 200** – LONDRES, 21 nov. 1980 : *Hackwood Park, Hampshire,* h/t (100,2x125) : **GBP 26 000** – LONDRES, 16 juil. 1981 : *Paysage romantique animé de personnages,* pl. et aquar., de forme ronde (diam. 32,5) : **GBP 800** – LONDRES, 16 juil. 1982 : *Un village du Oxfordshire,* h/pan. (45,7x61) : **GBP 1 500** – LONDRES, 29 mars 1983 : *Le Repos des voyageurs 1796,* cr., pl. et lav. (30x35,2) : **GBP 900** – LONDRES, 29 mars 1983 : *Reading Abbey gate,* gche/pap. mar./pan. (28,1x40,6) : **GBP 10 000** – LONDRES, 14 mars 1985 : *Buildwas Abbey, Shopshire,* cr. et aquar. (21,5x28) : **GBP 1 300** – LONDRES, 21 nov. 1986 : *The Vendage, Painshill, Surrey,* h/t (51,7x76,7) : **GBP 22 000** – LONDRES, 25 jan. 1989 : *Fillette debout avec un chat dans ses bras,* cr. et encre (14x7) : **GBP 1 045** – LONDRES, 14 juil. 1989 : *Vaste paysage avec des personnages dans une clairière près d'un manoir,* h/t (82x112) : **GBP 16 500** – PARIS, 17 juin 1994 : *Le Château de Windsor depuis Datchet Lane,* pierre noire, aquar. et gche (31,2x45,7) : **FRF 155 000** – LUDLOW (Shropshire), 29 sep. 1994 : *Vue de Worcester en 1778,* aquat. colorée à la main (36,5x54) : **GBP 2 760** – NEW YORK, 11 jan. 1996 : *Vue de l'estuaire de la Tamise en Essex 1807,* h/t (64,8x102,9) : **USD 43 125** – LONDRES, 13 nov. 1997 : *Vues de Grèce 1779 et 1780,* aquat., série de douze (chaque 3,3x5,1) : **GBP 12 650.**

SANDBY Pierre
Né en 1732 à Nottingham. Mort en 1808 à Woolwich. XVIIIe siècle. Britannique.

Peintre et graveur à l'eau-forte et à l'aquatinte.

Il a gravé des paysages, des portraits et des sujets de genre.

SANDBY Thomas
Né en 1721 à Nottingham. Mort le 24 juin 1798 à Windsor. XVIIIe siècle. Britannique.

Peintre de paysages, aquarelliste, dessinateur.

Frère de l'éminent aquarelliste Paul Sandby, ce fut l'un des premiers architectes de son temps. Il fut, en 1768, l'un des membres fondateurs de la Royal Academy à Londres. On le mentionne aussi comme habile dessinateur.

Musées : Édimbourg : aquarelles – Leeds : aquarelles – Londres (Victoria and Albert Mus.) : aquarelles – Manchester : aquarelles – Nottingham : aquarelles – Windsor : aquarelles.
Ventes Publiques : Londres, 8-18 juil. 1940 : *Le grand parc de Windsor*, dess. : **GBP 115** – Londres, 14 mars 1978 : *La marchande de fruits, sous les arcades près de l'église Saint-Paul, Covent Garden*, aquar. et pl. (63,5x48,2) : **GBP 1 300** – Londres, 25 juin 1981 : *Sommet d'une butte enneigée, parc de Windsor*, aquar. et pl., esq. (32x48) : **GBP 2 400** – Londres, 30 nov. 1983 : *Perspective design for a bridge of Magnificence*, cr. et pl. et lav. et aquar. (45x59,8) : **GBP 2 400**.

SANDBY Thomas Paul
xviiie-xixe siècles. Britannique.
Peintre de paysages.
Fils de Paul Sandby, il l'exposa de 1791 à 1811.

SANDE André Van den
Né en 1910 à Anvers. xxe siècle. Belge.
Peintre. Réalité poétique.
Il fut élève de l'Institut Supérieur des Beaux-Arts d'Anvers. Il fut professeur à l'Académie de Turnhout.

SANDE Diego de ou Isande
xviiie siècle. Actif à Noya de 1712 à 1730 environ. Espagnol.
Sculpteur sur bois et ivoire.
Premier maître de Felipe de Castro. Il exécuta des statues en pierre et en ivoire pour des églises de Saint-Jacques-de-Compostelle.

SANDE Jan Van de
Né le 17 février 1600 à Anvers. Mort en 1664 ou 1665 à Anvers. xviie siècle. Éc. flamande.
Graveur au burin.
Il grava une *Conception de la Vierge*.

SANDE Jan Van de ou Sanden ou Zande
xviie siècle. Actif à Utrecht en 1616 et 1617. Hollandais.
Peintre.

SANDE Jan Van de
xviie siècle. Actif à Alkmaar en 1645. Hollandais.
Peintre.

SANDE Jan Van de
xviie siècle. Hollandais.
Peintre.
On cite de lui *Marché aux légumes* dans le style de M. Sorgh.

SANDE Jean Baptiste
xviie-xviiie siècles. Travaillant à Anvers de 1675 à 1713. Éc. flamande.
Graveur au burin.
Peut-être fils du graveur au burin Jan Van de Sande.

SANDE Johann A.
xviie siècle. Travaillant à Nuremberg en 1618. Allemand.
Graveur au burin et orfèvre.
Il grava des livres d'orfèvrerie.

SANDE Michiel Van de ou Zande
Né en 1583 ou 1584. Mort avant 1643. xviie siècle. Hollandais.
Peintre.
Il travailla à Rotterdam, à Venise et à Amsterdam.

SANDE René Van de
Né en 1889 à Everberg. Mort en 1946 à Anderlecht. xxe siècle. Belge.
Peintre de paysages animés, paysages, paysages urbains, architectures, dessinateur.
Il fut élève de l'Académie des Beaux-Arts de Bruxelles. Il participa à la création à Bruxelles du *Musée du Broodhuis*. Il a dessiné l'emblème de la ville de Bruxelles : *Saint Michel terrassant le dragon*.
Pendant la guerre de 1914-1918, il dessina les souffrances endurées par ses contemporains. En 1918, il dessina les sites et les monuments de Bruxelles et des environs pour le premier guide illustré de la ville.
Bibliogr. : In : *Dict. biogr. illustré des artistes en Belgique depuis 1830*, Arto, Bruxelles, 1987.
Ventes Publiques : Bruxelles, 27 mars 1990 : *Vue de Dilbeek*, h/t (72x90) : **BEF 140 000** – Lokeren, 10 oct. 1992 : *Vaches près d'un ruisseau*, h/t (65x81) : **BEF 70 000** – Lokeren, 4 déc. 1993 : *Paysage avec un étang*, h/t (54x65) : **BEF 90 000** ; *Vaches au bord de l'eau*, h/t (65x81) : **BEF 55 000**.

SANDE Salomon Van de
Mort avant 1665. xviie siècle. Actif à Amsterdam. Hollandais.
Peintre de fleurs.

SANDE VAN DE BAKHUYZEN Gérardina Jacoba, Hendrikus, Julius Van de ou Sande Van de Bakhuijzen.
Voir **BAKHUYZEN**

SANDE-LACOSTE Carel Eliza Van der
Né en 1860 à Dordrecht. Mort en 1894 à Dordrecht. xixe siècle. Hollandais.
Portraitiste.
Le Musée de Dordrecht conserve deux portraits de cet artiste.

SANDECKI Vladyslav
Né le 2 février 1869 à Varsovie. Mort le 16 décembre 1889. xixe siècle. Polonais.
Peintre.
Le Musée National de Varsovie conserve de lui *Fête de Pentecôte*.

SANDEL André
Né le 3 novembre 1950 en Avignon (Vaucluse). xxe siècle. Français.
Sculpteur, ornemaniste, illustrateur. Polymorphe.
Formé très jeune chez un marbrier, il doit à ses débuts sacrifier quelque peu l'inspiration au profit de la rentabilité, pour subvenir aux besoins de sa famille. Il participe, en tant que sculpteur sur pierre, à des restaurations de monuments historiques : à Paris le Louvre, les Invalides, la Place de la Concorde, l'École militaire ; à Lyon la façade de l'Hôtel de ville ; en Avignon le Palais des Papes ; à Toulon la porte de l'Arsenal, la fontaine de la Place d'Armes... Il réalise aussi, et ce de plus en plus, des créations personnelles, souvent dans le cadre de symposiums ou festivals internationaux (sculpture sur neige et sur glace, sur bois, en bronze).
Le style de ses œuvres varie en fonction du sujet et du matériau choisi, empruntant des traits aux grands courants de la sculpture moderne française : académisme, expressionnisme, symbolisme, etc.

SANDELLI Daniele I
xvie siècle. Actif à Arco dans la seconde moitié du xvie siècle. Italien.
Peintre.
Peut-être père de Marco Sandelli.

SANDELLI Daniele II
xvie siècle. Italien.
Peintre de compositions religieuses.
Fils de Marco Sandelli, actif à Arco à la fin du xvie siècle, il peignit également des tableaux d'autel.

SANDELLI Lisandro
xvie siècle. Travaillant à Trente en 1582. Italien.
Peintre.

SANDELLI Marco, dit Marco Moretto
Mort entre le 30 novembre 1596 et mai 1602. xvie siècle. Italien.
Peintre.
Père de Daniele S. II. Il travailla dans les églises de Lomasso et de Massone. C'est sans doute le même Marco Moretto qui peignit les fresques de l'église Saint-Jacques-sur-la-Montagne, près d'Arco, ainsi que celles de l'église Saint-Fabien et Saint-Sébastien, à Caneva, près d'Arco aussi.

SANDELS Gösta, pour Adrian Gösta Fabian
Né le 25 avril 1887 à Göteborg. Mort le 14 août 1919 à Grenade. xxe siècle. Suédois.
Peintre de portraits, paysages, paysages urbains. Expressionniste.
Il a séjourné et acquis sa formation à Paris.
Il a subi l'influence de Van Gogh, d'Edvard Munch, des fauves. Dans ses paysages urbains, et non seulement parce que à Paris il peignait les vues de Montmartre, on trouve un écho de la fraîcheur de regard d'Utrillo. Ses portraits sont frappants par la recherche psychologique dont ils font preuve.
Bibliogr. : Gertrud Serner : *Gösta Sandels*, Stockholm, 1941.
Musées : Göteborg – Oslo – Stockholm.
Ventes Publiques : Stockholm, 8 déc. 1987 : *Travaux des champs* 1905, h/t (87x69) : **SEK 103 000** – Londres, 29 mars 1990 : *Demi-jour* 1906, craies de coul. (37x53) : **GBP 1 650** – Stockholm, 5-6 déc. 1990 : *Un coin de Paris* 1907, h/t (65x55) : **SEK 44 000**.

SANDEN J. Van
xviiie siècle. Allemand.

Graveur au burin.

Il a gravé le portrait de l'électeur de Cologne, *Clément Auguste de Bavière.*

SANDEN Jan Van de. Voir aussi SANDE

SANDER Johann, pseudonyme de Jungblut Johann

Né le 16 avril 1860 à Sarrebourg (Trèves). Mort le 17 décembre 1912 à Düsseldorf. xixᵉ-xxᵉ siècles. Allemand.

Peintre de paysages animés, paysages d'eau, marines.

En 1885, il se fixa à Düsseldorf. Il apprit seul à peindre.

Il peignit surtout des paysages de Hollande, ce qui laisse supposer qu'il y séjourna souvent. Il a traité préférentiellement les sujets d'hiver. Il peignit aussi des paysages norvégiens.

Musées : Brooklyn : *Paysage d'hiver en Norvège* – Mayence (Mus. mun.) : *Paysage de côte hollandaise.*

Ventes Publiques : Cologne, 26 mars 1971 : *Hiver en Hollande :* **DEM 3 600** – Cologne, 13 oct. 1972 : *Hiver en Hollande :* **DEM 5 500** – Cologne, 14 juin 1976 : *Paysage d'hiver,* h/t (81x120) : **DEM 3 500** – New York, 19 avr. 1977 : *Été mexicain,* h/t (75x99) : **USD 1 300** – Cologne, 18 mars 1977 : *Paysage d'hiver,* h/t (81x120) : **DEM 8 500** – Cologne, 30 mars 1979 : *Soir d'hiver,* h/t (66x94) : **DEM 10 000** – Londres, 27 nov. 1981 : *Paysage d'hiver animé,* h/pan. (35,6x54) : **GBP 2 800** – Cologne, 9 mai 1983 : *Paysage d'hiver,* h/t (81x120) : **DEM 18 000** – Cologne, 19 nov. 1987 : *Paysage d'hiver,* h/t (80x120) : **DEM 9 000** – Cologne, 15 oct. 1988 : *Pêcheurs d'anguilles avec des nasses dans un paysage d'hiver,* h/t (80x120) : **DEM 2 000** – Amsterdam, 19 nov. 1988 : *Paysanne et son enfant marchant sur un chemin gelé dans une forêt de bouleaux,* h/t (80x120) : **NLG 13 800** – Stockholm, 15 nov. 1988 : *Constructions dans un paysage d'hiver animé,* h. (61x81) : **SEK 33 000** – Cologne, 20 oct. 1989 : *Soirée d'hiver au bord d'un canal en Hollande,* h/t (80x120) : **DEM 8 000** – Cologne, 29 juin 1990 : *Paysage hivernal,* h/t (80x60,5) : **DEM 8 500** – Stockholm, 29 mai 1991 : *Paysage d'hiver avec des enfants jouant sur une flaque gelée,* h/t (80x120) : **SEK 25 000** – Amsterdam, 5-6 nov. 1991 : *Pêcheurs puisant de l'eau dans un trou dans la glace du canal,* h/t (79x119) : **NLG 16 100** – Amsterdam, 14-15 avr. 1992 : *Paysage hollandais en hiver,* h/t (79x121) : **NLG 9 775** – Amsterdam, 9 nov. 1993 : *L'Hiver en Hollande,* h/t (78x58,5) : **NLG 10 925** – Amsterdam, 8 nov. 1994 : *Paysage fluvial au crépuscule en hiver,* h/t (88x40) : **NLG 6 900** – Amsterdam, 5 nov. 1996 : *Deux femmes avec des paniers dans un vaste paysage de rivière,* h/t (60x80) : **NLG 4 956.**

SANDER Johann Christian

xviiiᵉ siècle. Actif à Breslau en 1729. Allemand.

Graveur au burin.

On cite de lui la gravure *Les orgues de Landshut.*

SANDER Johann Heinrich

Né le 12 mars 1810 à Hambourg. Mort le 21 janvier 1865 à Hambourg. xixᵉ siècle. Allemand.

Paysagiste, peintre de marines et lithographe.

Il fit ses études à Hambourg, à Munich et à Paris et il travailla à Hambourg.

Ventes Publiques : Hambourg, 24 juin 1968 : *Le peintre et sa famille assis dans un jardin :* **DEM 4 300** – Munich, 12 juin 1991 : *Vues de Hambourg,* gche, ensemble de quatre (chaque 19x27) : **DEM 25 300.**

SANDER Karin

Née en 1957. xxᵉ siècle. Allemande.

Sculpteur d'installations. Conceptuel.

Elle vit et travaille à Stuttgart et New York. Elle participe à des expositions collectives et produit aussi individuellement son travail, entre autres : en 1988 New York, galerie Vera Engelhorn ; 1989 Düsseldorf, galerie Ute Parduhn ; New York, galerie Vera Engelhorn ; 1991 New York, galerie S. Bitter-Larkin ; 1992 Mönchengladbach, Städtisches Museum Abteiberg ; etc.

Ses interventions en tous lieux, en général lieux de passage, extérieurs : rues, portails, cours, intérieurs : galeries, couloirs, fenêtres, toilettes, consistent à raviver chez le spectateur la perception des éléments de ces lieux qu'elle a choisi de traiter, en général en les blanchissant sur le contexte neutre ou gris, parfois en les polissant ou encore par d'autres traitements appropriés aux conditions ponctuelles.

Bibliogr. : Jean-Charles Masséra : *Karin Sander – polir aux passages,* in : Art Press, nᵒ 179, Paris, avr. 1993.

Musées : Metz (FRAC Lorraine) : *Wandstuck.*

SANDER Ludwig

Né en 1906 à New York. Mort en 1975 à New York. xxᵉ siècle. Américain.

Peintre. Abstrait-géométrique.

Il fut d'abord diplômé en Histoire de l'Art de l'Université de New York. Dès 1925, il avait commencé à peindre. Il fut élève de l'Art Students' League de New York, et en particulier d'Archipenko. Il voyagea alors en Allemagne et en Suisse. En 1932 à Positano, il fit partie d'un groupe de jeunes artistes américains s'initiant aux expressions abstraites, alors encore à leurs débuts. Sander fut ensuite longuement mobilisé par l'armée américaine de la guerre en Europe. Revenu à New York, il fut l'un des fondateurs de *The Club,* et fréquenta les peintres de l'École de New York, en particulier Arshile Gorky, Willem De Kooning, Franz Kline, AdReinhardt. En 1961 il passa par Paris et, pendant une année, il alla à Munich suivre les cours de peinture de Hans Hofmann. Il participait à de nombreuses expositions collectives, dont : 1961 New York *Expressionnistes et Imagistes Abstraits,* au Guggenheim Museum ; 1962 New York *Abstraction Géométrique en Amérique* au Whitney Museum ; etc. Il montrait des ensembles de ses œuvres dans des expositions personnelles : 1952, 1959, 1961, 1962 New York. Le Massachusetts Institute of Technology lui a attribué des distinctions Hallmark et Longview.

À partir de 1950, ses compositions sont strictement abstraites géométriques, construites sur des orthogonales, les plans des quelques couleurs qu'il utilisa exclusivement étant délimités par de fines lignes, assez fidèlement en référence à Mondrian.

Bibliogr. : B. Dorival, sous la direction de, in : *Peintres contemp.,* Mazenod, Paris, 1964 – in : *L'Art du xxᵉ siècle,* Larousse, Paris, 1991.

Ventes Publiques : Los Angeles, 27 fév. 1974 : *Scuppernong VII :* **USD 1 500** – New York, 9 nov. 1983 : *Athabscam I 1971,* h/t (81x91,5) : **USD 3 000** – New York, 23 fév. 1985 : *Sans titre 1963,* h/t (137x152,5) : **USD 7 000** – New York, 7 mai 1986 : *Ranaqua I 1972,* h/t (56x50,5) : **USD 4 800** – New York, 29 sep. 1993 : *Huron II 1971,* h/t (101,6x111,8) : **USD 4 313** – New York, 11 nov. 1993 : *Huron I 1968,* acryl./t. (152,4x167,6) : **USD 4 025** – New York, 14 juin 1995 : *Sans titre 1965,* h/t (40,6x38,1) : **USD 1 380.**

SANDER Theodor

Né le 14 janvier 1858 à Flensburg. xixᵉ-xxᵉ siècles. Allemand.

Peintre, graveur.

Il était graveur à l'eau-forte.

SANDER Wilhelm

Né vers 1766 à Breslau. Mort le 22 août 1836 à Oels. xviiiᵉ-xixᵉ siècles. Allemand.

Graveur au burin et lithographe.

Élève de l'Académie de Berlin. Il grava des paysages, des architectures et des portraits.

SANDERAT Étienne

xvᵉ siècle. Français.

Miniaturiste et calligraphe.

Jean de Chalon, seigneur de Vitteou, lui fit faire cinquante miniatures pour illustrer un ouvrage intitulé *Propriétez des Choses,* en 1447.

SANDERCOCK Henry Ardmare

xixᵉ siècle. Actif à Moulsey. Britannique.

Peintre de paysages et de marines.

Il exposa à Londres de 1865 à 1883, notamment à la Royal Academy, à Suffolk Street et au Royal Institute of Painters in Water-Colours. Il a peint surtout des scènes du Devonshire. Le Musée de Montréal conserve une marine de lui.

SANDERMAYR Simon ou Sigismond Thaddäus. Voir SONDERMAYR

SANDERS

xivᵉ siècle. Actif à Tournai. Français.

Sculpteur.

Il exécuta des sculptures décoratives dans le château de Louis de Male à Gand de 1361 à 1362.

SANDERS Adam Achod

Né en juin 1889 en Suède. xxᵉ siècle. Américain.

Sculpteur de monuments, statues.

Il fut élève de l'Institut des Beaux-Arts de New York. Il était membre de la Société des Artistes Indépendants et de la Fédération Américaine des Arts.

Il sculpta le *Monument commémoratif d'Abraham Lincoln* à Washington.

SANDERS Alexander

Né en 1624 (?) à Emden. Mort en 1684 à Emden. xviiᵉ siècle. Allemand.

Peintre.

Il subit l'influence de Frans Hals, de B. Van der Helst et de Jan de Bray. Le Musée Roselius de Brême conserve de lui un *Portrait d'homme* et un *Portrait de femme*.

SANDERS Christopher

Né en 1905. Mort en 1991. xxᵉ siècle. Britannique.

Peintre de paysages, fleurs.

Il a souvent peint en Provence.

VENTES PUBLIQUES : LONDRES, 12 nov. 1976 : *Fleurs*, h/t (81,5x81,5) : **GBP 260** – LONDRES, 6 juin 1991 : *Ferme des environs d'Arles*, h/t (51x61) : **GBP 2 035** – LONDRES, 14 mai 1992 : *Le Grau du Roi dans le Sud de la France*, h/t (50x60,5) : **GBP 1 320** – LONDRES, 25 sep. 1992 : *Les coquelicots poussaient dans les vieux murs*, h/t (51x61) : **GBP 2 090**.

SANDERS Edmond

Mort en 1961. xxᵉ siècle. Belge.

Peintre.

SANDERS Frans ou **Sandres**

Mort après 1542. xvıᵉ siècle. Actif à Malines. Éc. flamande.

Peintre.

Maître en 1511. Il peignit un *Jugement dernier* en 1526 pour la salle du grand Conseil de Malines et une *Madone* pour l'infante Marguerite d'Autriche.

SANDERS George

Né en 1810 à Exeter. xıxᵉ siècle. Britannique.

Graveur à la manière noire et sur acier.

Il travailla à Dublin de 1845 à 1858 et à Londres de 1861 à 1866. Il grava des portraits et des paysages, surtout d'après des modèles étrangers.

SANDERS George Lethbridge. Voir **SAUNDERS**

SANDERS Gérard

Né en 1707 à Wesel. Mort le 17 mars 1767 à Rotterdam. xvıııᵉ siècle. Hollandais.

Peintre d'histoire, animaux, paysages, natures mortes, aquarelliste, dessinateur.

Élève de son beau-frère Tobias Van Nymegen et du frère de celui-ci, Elias Van Nymegen. Sa femme Johanna Van Nymegen, morte en 1752 (ou en 1734), était graveur.

MUSÉES : BRUXELLES : *Portrait de P. Rabus* – ROTTERDAM (Mus. Boymans) : *Macrèle* – SAINT-DIÉ : *Sainte Cécile*.

VENTES PUBLIQUES : PARIS, 1776 : *Tête d'un chien épagneul*, lav. de bistre, étude : **FRF 13** – PARIS, 25 fév. 1937 : *Le Repos de Diane* : **FRF 820** – PARIS, oct. 1945-juil. 1946 : *Canards sauvages et poule d'eau* 1753, aquar. : **FRF 7 300** – LONDRES, 22 oct. 1982 : *Le mariage d'Alexandre et de Roxane* ; *La reine Zénobie à cheval* 1754, h/pan., une paire (49,5x38,1) : **GBP 3 200** – PARIS, 7 avr. 1995 : *Fleurs et châtaignes sur un entablement* 1763, aquar. (25x18) : **FRF 8 000**.

SANDERS Helen. Voir **SAUNDERS**

SANDERS Herkules ou **Hercules**

Né en 1606 à Amsterdam. Mort après 1663 à Amsterdam. xvııᵉ siècle. Hollandais.

Peintre de portraits.

Il travailla à Amsterdam depuis 1635. On cite de lui : *Portrait de dame* (à Amsterdam), *Sir Rob. Kerr comte d'Anerum* (à l'abbaye Newbattle à Édimbourg), *Portrait d'homme* (à Hambourg).

VENTES PUBLIQUES : BELGIQUE, 1900 : *Portrait d'une dame distinguée* : **FRF 9 365** ; *Portrait d'homme*, pendant du précédent : **FRF 2 750** – PARIS, 24 juin 1991 : *Portrait d'une famille princière* : **FRF 10 500** – NICE, 11 avr. 1973 : *Portrait d'une famille princière* : **FRF 22 000**.

SANDERS Hugh

Né en 1955 à Londres. xxᵉ siècle. Britannique.

Sculpteur, technique mixte, graveur.

Il participe à des expositions collectives diverses, dont, en 1984, à la IIᵉ Biennale Européenne de Sculpture de Normandie, au Centre d'Art Contemporain de Jouy-sur-Eure.

Ses sculptures, le plus souvent de tailles respectables, bien que constituées de bois, papier, peinture et limaille de fer, reconstituent l'apparence métallique de machines industrielles, d'avant l'ère de la miniaturisation, que l'obsolescence a rejetées au rebut et que ronge la patine raffinée de la corrosion.

BIBLIOGR. : In : Catalogue de la IIᵉ Biennale Européenne de Sculpture de Normandie, Centre d'Art Contemporain, Jouy-sur-Eure, 1984.

SANDERS Jan

Né en 1936 à Alost. xxᵉ siècle. Belge.

Peintre. Tendance hyperréaliste.

Il fut élève des Académies des Beaux-Arts d'Alost et de Bruxelles.

BIBLIOGR. : In : Dict. biogr. illustré des artistes en Belgique depuis 1830, Arto, Bruxelles, 1987.

SANDERS John

xvıııᵉ siècle. Britannique.

Peintre d'histoire.

Il exposa à la Royal Academy, en 1772, *Saint-Sébastien* ; et en 1773 : *Jael et Sisera*.

SANDERS John

xvıııᵉ-xıxᵉ siècles. Britannique.

Peintre.

Probablement fils du précédent, John Sanders peintre d'histoire. Il exposa à la Royal Academy de Londres, de 1775 à 1820. On peut aussi se demander s'il ne s'agit pas ici du suivant, John Sanders fils.

SANDERS John, fils ou le Jeune ou **Saunders** ou **Sannders**

Né vers 1750. Mort en 1825 à Clifton. xvıııᵉ-xıxᵉ siècles. Britannique.

Peintre de paysages, d'architectures et de portraits et graveur au burin.

Père de John Arnolds Sanders et probablement fils du peintre de portraits et pastelliste John Saunders ou Sannders ; il modifia son nom au cours de sa carrière. Élève des Écoles de la Royal Academy en 1769. Il commença à exposer en 1771. En 1775, le catalogue le désignait encore sous le nom de John Saunders ou Sannders Junior. En 1778 il était établi à Norwich. En 1790, on le trouve résidant à Bath sous le nom de Sanders. Il a produit des portraits justement estimés. Le Musée de Manchester conserve une aquarelle de lui : *Bagnigge Wells, un dimanche soir*.

VENTES PUBLIQUES : LONDRES, 31 mai 1946 : *Pump room à Bath* : **GBP 115**.

SANDERS John. Voir aussi **SAUNDERS**

SANDERS John Arnold

Né en 1801 à Bath. xıxᵉ siècle. Britannique.

Peintre de portraits et de paysages, aquarelliste, miniaturiste et dessinateur.

Fils du portraitiste John Sanders de Bath. Il s'essaya et réussit dans tous les genres. On cite de lui d'admirables portraits au crayon relevés d'aquarelle, de charmantes miniatures, de délicieux paysages à l'aquarelle. Il commença à exposer tout enfant en 1810 et l'on trouve son nom dans les expositions londoniennes jusqu'en 1827. Un roman interrompit sa carrière. Vers 1831 des difficultés avec une de ses élèves l'amenèrent à partir pour le Canada et l'on n'entendit plus jamais parler de lui. La Galerie d'Art de Bristol conserve de lui *Intérieur de la cathédrale de Bristol*.

SANDERS Joseph. Voir **SAUNDERS**

SANDERS Katharina. Voir **HEMESSEN**

SANDERS Thomas. Voir **SANDARS**

SANDERS Van Hemessen Jan. Voir **HEMESSEN Jan Van**

SANDERSON Charles Wesley

Né en 1838 à Brandon. Mort le 8 mars 1905 à Boston. xıxᵉ siècle. Américain.

Peintre de paysages.

Élève de S. Gerry, de l'Académie Julian de Paris et de Mesdag à La Haye.

SANDERSON Robert

xıxᵉ-xxᵉ siècles. Britannique.

Peintre de genre.

Il fut actif de 1860 à 1905.

MUSÉES : GLASGOW : *L'Enfant sans mère* 1895.

VENTES PUBLIQUES : LONDRES, 7 fév. 1910 : *L'Attente* : **GBP 1** – PERTH, 26 août 1991 : *La Course* 1894, h/pan. (30,5x21) : **GBP 1 430** – ÉDIMBOURG, 9 juin 1994 : *La Prunelle de ses yeux* 1889, h/t (24,2x19) : **GBP 1 610**.

SANDERSON-WELLS John Sanderson. Voir **WELLS**

SANDFELDT Antonius ou **Samfleet** ou **Sambfliid**, dit **Antonius Kontrefejer**
Probablement d'origine allemande. xvie siècle. Travaillant à Copenhague de 1567 à 1581. Danois.
Portraitiste.
Le Musée National de Frederiksborg conserve de lui un *Portrait d'Oluf Krognos et de sa femme.*

SANDFORD Francis
Né en 1630 au château de Carnow, dans le comté de Wicklow. Mort le 17 janvier 1694 à Londres. xviie siècle. Britannique.
Graveur au burin, dessinateur.
Héraldiste et architecte, il fut héraut d'armes du roi Jacques II. Après la fuite du souverain, il vendit sa charge et alla vivre à Londres. Il mourut à la prison de Newgate, emprisonné pour dettes. On lui doit un remarquable ouvrage : *Généalogical History of the Kings of England,* qu'il illustra de gravures remarquablement traitées.

SANDHAAS Josef
Né en 1747 (?) à Haslach (vallée de Kinzig). Mort en 1828 à Darmstadt. xviiie-xixe siècles. Allemand.
Peintre et dessinateur d'architectures.
Oncle de Karl S. et peintre à la cour de Darmstadt. On cite de lui des *Vues de Darmstadt.*

SANDHAAS Karl
Né en 1801 à Hüfingen. Mort le 12 avril 1859 à Haslach. xixe siècle. Autrichien.
Peintre de sujets religieux et graveur.
Ami de Cornelius ; il fit ses études à Karlsruhe, Munich, Milan. Il se fixa à Francfort en 1822 et peignit presque exclusivement des scènes du Nouveau Testament. Il grava une suite de planches pour un ouvrage intitulé : *Träume und Schäume des Lebens,* publié en 1844.
Musées : Fribourg (Mus. mun.) : Esquisses à l'huile – Haslach : Cinquante et un dessins et aquarelles – Mannheim (Kunsthalle) : *Tête de portrait.*

SANDHAM Henry John
Né le 24 mai 1842 à Montréal. Mort le 6 janvier 1910 ou 1912 à Londres. xixe-xxe siècles. Canadien.
Peintre de genre, portraits, aquarelliste, illustrateur.
Il travailla à Boston.
Musées : Ottawa – Washington D. C.
Ventes Publiques : Toronto, 26 mai 1981 : *Campement indien, Canada 1873,* aquar. (11,9x33,8) : **CAD 2 600** – Toronto, 14 mai 1984 : *Deux pêcheurs dans un paysage fluvial 1874,* h/t (100x150) : **CAD 28 000** – Montréal, 30 avr. 1990 : *Water babies,* aquar. (26x92) : **CAD 990** – Montréal, 6 déc. 1994 : *Voyageurs dans le blizzard en hiver 1875,* h/t (35,5x56,5) : **CAD 5 200.**

SANDHOLT Marie
Née le 22 mars 1872 à Copenhague. xixe-xxe siècles. Danoise.
Peintre de figures, paysages.
Elle fut élève de l'Académie des Beaux-Arts de Copenhague et poursuivit sa formation à Paris.
Musées : Aarhus – Apenrade.

SANDI Andrea
xviie siècle. Actif à Feltre. Italien.
Sculpteur sur bois.
Élève de Francesco Terilli. On cite de lui un *Crucifix* en bois dans l'église S. Vittore de Feltre.

SANDI Antonio
Né le 9 octobre 1733 à Belluno. Mort le 4 septembre 1817 à Puos d'Alpage. xviiie-xixe siècles. Italien.
Graveur au burin.
Frère de Giuseppe S. Il travailla à Venise.

SANDI Giuseppe
Né vers 1720 à Puos d'Alpage. Mort le 16 mai 1770 à Belluno. xviiie siècle. Italien.
Graveur au burin.
Frère d'Antonio S. Il travailla à Venise.

SANDIER Pierre René, dit **du Verger**
xviiie siècle. Actif à Lunéville au début du xviiie siècle. Éc. lorraine.
Sculpteur.
Il travailla aux châteaux de Lunéville et d'Einville.

SANDIG Armin
Né en 1929 à Hof-an-der-Saale. xxe siècle. Allemand.

Peintre, aquarelliste, lithographe. Abstrait, tendance Lettres et Signes.
Il se forma quasiment seul à la peinture. De 1949 à 1951, il était à Munich, puis se fixa à Hambourg. Il participe à des expositions collectives nombreuses, d'entre lesquelles : 1957 Paris, Biennale des Jeunes Artistes ; 1961 Tokyo, Biennale Internationale des Arts Graphiques ; etc. Il expose souvent individuellement : pour la première fois en 1951 à Munich ; 1953 Hambourg ; puis Stuttgart, Düsseldorf, Braunschweig, Lübeck, Wuppertal, etc.
Il avait jeune suivi quelques cours de peinture naturaliste. Il est abstrait depuis ses premières expositions. Aux grandes dimensions, il préfère les petits formats, l'aquarelle, la lithographie, dans lesquels il développe des combinaisons de points et de traits, dont le groupage reconstitue la notion globale de forme.
Bibliogr. : Michel Seuphor, in : *Diction. de la peint. abstraite,* Hazan, Paris, 1957 – B. Dorival, sous la direction de, in : *Peintres contemp.,* Mazenod, Paris, 1964.

SANDINO Santillo. Voir **SANNINO**

SANDKUHL Hermann
Né le 14 avril 1872 à Brême. xixe-xxe siècles. Allemand.
Peintre de genre, portraits, paysages.
Il fut élève de Carl L. N. Bantzer à l'Académie des Beaux-Arts de Dresde, de Stanislas ou Karl de Kalckreuth à celle de Stuttgart ou Weimar ?, et de l'Académie Julian à Paris.

SANDLY Paul, Pierre et **Thomas**, orthographe erronée. Voir **SANDBY**

SANDMANN François Joseph ou **Franz Joseph**
Né le 15 décembre 1805 à Strasbourg (Bas-Rhin). Mort en 1852 à Vienne. xixe siècle. Français.
Paysagiste, aquarelliste et lithographe.
Le Musée de Strasbourg conserve de lui un paysage à l'aquarelle.

SANDMANN Johann Caspar. Voir **SANDTMANN**

SANDNER Georg Ernst
Né en 1736. Mort le 15 mars 1811 à Gera. xviiie-xixe siècles. Allemand.
Peintre de portraits et de paysages.
Le Musée Municipal de Gera conserve de lui une *Vue de Gera.*

SANDOL Ulysse. Voir **SANDOZ**

SANDOMIRSKAJA Béatrice
Née en 1894 à Moscou. xxe siècle. Russe.
Sculpteur de figures. Réaliste.
En 1967 à Paris, elle figurait à l'exposition des Galeries Nationales du Grand Palais *L'Art Russe des Scythes à nos jours.*
Elle sculptait des sujets populistes, comme la *Ramasseuse de coton,* montrée à l'exposition de Paris, un bois acquis par le Ministère de la Culture Russe, non dépourvus de qualités de robustesse et d'expression.
Bibliogr. : In : Catalogue de l'exposition *L'Art Russe des Scythes à nos jours,* Galeries Nationales du Grand Palais, Paris, 1967.

SANDOMURI Alexander
D'origine grecque. xixe siècle. Actif dans la première moitié du xixe siècle. Russe.
Portraitiste et lithographe.
Élève de l'Académie de Saint-Pétersbourg. Il travailla dans cette ville jusqu'après 1830.

SANDONA Matteo
Né le 15 avril 1883 à Schio. xxe siècle. Actif aux États-Unis. Italien.
Peintre de genre, portraits, graveur.
Il fut élève de Napoleone Nani et Mosé di Giosué Bianchi à l'Académie Cignaroli de Vérone. Émigré aux États-Unis, il fut membre de la Fédération Américaine des Arts. Il reçut diverses distinctions, dont une médaille d'argent à Portland en 1905.
Il peignit les portraits de nombreuses personnalités américaines de son temps.
Musées : Chicago – San Francisco – Washington D. C.

SANDONI Giovanni Battista
Mort le 28 novembre 1758. xviiie siècle. Actif à Bologne. Italien.
Peintre de perspectives.
Élève de Saint Orlandi.

SANDOR Antal ou **Anton**
Né le 3 novembre 1884 à Német-Palanka. xxe siècle. Hongrois.

Peintre de genre.
Il acquit sa formation à Budapest, Munich et Paris.
Musées : Budapest (Mus. des Beaux-Arts) : *Sur le chemin de la messe.*

SANDOR Béla ou Adalbert
Né le 17 juin 1872 à Raab. xixᵉ-xxᵉ siècles. Hongrois.
Peintre.
Il étudia à Budapest et Munich. Il s'établit à Budapest.
Musées : Budapest.

SANDOR Istvan
Né le 23 février 1905 à Budapest. Mort le 22 mars 1927 à Paris. xxᵉ siècle. Hongrois.
Peintre de genre, portraits, graveur.
Il fut élève de Istvan (ou Étienne) Reti. Il gravait à l'eau-forte.

SANDOR Joszef
Né le 7 décembre 1887 à Györmö. xxᵉ siècle. Hongrois.
Peintre, graveur.
À Munich, il fut élève de Erwin Knirr et Christian Jank. Il gravait à l'eau-forte.
Musées : Budapest.

SANDOR Mathias
Né le 10 juillet 1857. Mort le 3 novembre 1920 à New York. xixᵉ-xxᵉ siècles. Actif aux États-Unis. Hongrois.
Peintre de scènes typiques, portraits, paysages.
Il fit ses études à New York et à Paris. Il immigra jeune aux États-Unis.
Il peignit notamment des scènes de la vie des Indiens Hopi.

SANDOR Moric
Né en 1885 à Felsöalap. Mort le 7 avril 1924 à Budapest. xxᵉ siècle. Hongrois.
Peintre.
Il étudia à Budapest et Vienne.

SANDORFI Istvan, puis Étienne
Né le 12 juin 1948 à Budapest. xxᵉ siècle. Actif en France. Hongrois.
Peintre de figures, nus, portraits, natures mortes, lithographe. Expressionniste.
Avec sa famille, réfugiée de Hongrie, Istvan Sandorfi arriva, enfant, en Allemagne de 1956 à 1958, puis en France et à Paris en 1958. En 1973, une première exposition personnelle au Musée d'Art Moderne de la Ville de Paris le révéla au public. Depuis, il montre régulièrement des ensembles de ses peintures dans des expositions personnelles, dont : 1984 Paris, présenté par la galerie Isy Brachot à la Foire Internationale d'Art Contemporain (FIAC) ; 1989 Paris, présenté par la galerie Lavignes-Bastille à la Foire Internationale d'Art Contemporain (FIAC) ; 1991 Paris, galerie Prazan-Fitoussi ; etc.
Comme pour la plupart des réalistes européens qui se sont affirmés autour de 1970, le rapprochement entre l'œuvre de Sandorfi et l'hyperréalisme est surtout une source de malentendus. D'ailleurs, le flou concernant une possible définition, non tant de la technique que de l'esprit, de l'hyperréalisme a entretenu une telle ambiguïté que bien des peintres traditionnels du trompe-l'œil et du réalisme photographique ont pu profiter de ce brevet de modernité. Le cas de Sandorfi n'est cependant pas du tout assimilable à ces académismes. Certes, dans sa manière où il veut le plus précise possible, dans la recherche des rendus imitatifs et le souci de lisibilité des détails, il déploie une technique proche de l'hyperréalisme, d'autant qu'il utilise aussi la projection photographique par diapositives. Pourtant, le monde de Sandorfi en est très éloigné ; loin d'être un constat ou un reflet de la réalité, il est au contraire expression.
Le personnage Sandorfi vit à Paris dans une solitude farouche, qu'il veut indépendante de toutes contraintes. Il semble n'exister que pour peindre, à moins qu'il ne peigne que pour exister. Sa technique froide, lisse et impersonnelle requiert des matériels et matériaux parfaits, un nombre impressionnant de couleurs, dont il entretient l'ordonnance minutieuse. Il peint, rideaux tirés en permanence, sous des éclairages artificiels. Il compose chaque tableau par projection, simultanée et juxtaposée ou superposée, de plusieurs diapositives. Une fois la composition décidée, le tableau exigera plusieurs mois de réalisation.
Dans une première période, avec des portraits et autoportraits, souvent grimaçants, où leurs imperfections physiques sont toujours accentuées, Sandorfi exprime l'angoisse, le tragique, le morbide, avec presque une complaisance sadique ou masochiste selon les cas. Yves Navarre commente : « Il peint comme

un assassin. Chaque tableau est un crime passionnel, à coups répétés, opiniâtres, profonds. » Dans la suite, il délaissa les autoportraits pour une série de portraits de sa propre fille, transférant sur elle son narcissisme quelque peu morbide. S'il peint quelques natures mortes d'une exécution étonnante qui contribue à l'ambiguïté de sa position par rapport à l'hyperréalisme, bien que l'hétéroclite des objets qui les composent suscite un malaise en principe étranger au propos hyperréaliste, encore que..., son monde est surtout constitué de personnages, souvent en pied, plus ou moins déshabillés ou nus avec provocation, sexe en premier plan, visage, mains, pieds non traités ou effacés, comme emmêlés dans leurs draps, posant immobiles dans des intérieurs clos sous des éclairages blafards, de couples hagards, de femmes et d'adolescentes angoissées, sans doute meurtries, tous suggérant on ne sait quel drame latent. ■ Jacques Busse
Ventes Publiques : Paris, 6 mars 1978 : *Autoportrait austère* 1970, acryl./t. (161,5x130) : **FRF 5 800** – Paris, 27 oct. 1980 : *Incident de parcours* 1973, acryl./t. (175x175) : **FRF 9 000** – Paris, 25 oct. 1982 : *Hallucination* 1972, acryl./t. (54x65) : **FRF 12 000** – Paris, 26 nov. 1984 : *Porcherie* 1979, h/t (195x280) : **FRF 105 000** – Paris, 6 juin 1985 : *Hand maid* 1976, acryl./t. (150x150) : **FRF 66 000** – Paris, 28 oct. 1988 : *D. vue à travers un soutiengorge* 1978, acryl./t. (D : 80) : **FRF 29 000** – Paris, 14 oct. 1989 : *No man's land* 1985-1987, h/t (146x114) : **FRF 50 000** – Paris, 13 déc. 1989 : *L'Offrande de la culture*, h/t (220x150) : **FRF 95 000** – Paris, 18 fév. 1990 : *Autoportrait devant un paysage* 1972, h/t (116,5x73) : **FRF 22 000** – New York, 23 fév. 1990 : *Elle – portrait blanc* 1987, h/t (195x96,5) : **USD 16 500** – Paris, 8 avr. 1990 : *Amendis, peinture noire* 1989, h/t (146x114) : **FRF 95 000** – Paris, 26 avr. 1990 : *Catherine par temps d'orage*, h/t (80x90) : **FRF 45 000** – Paris, 3 mai 1990 : *Ceci est un ange*, h/t (116x89) : **FRF 75 000** – Paris, 29 juin 1990 : *Le Pardon*, h/t (114x162) : **FRF 60 000** – Paris, 25 juin 1991 : *Chaussette Story* 1977, acryl./t. (114x162) : **FRF 38 000** – Paris, 6 juil. 1992 : *Sans titre*, litho. (110x78) : **FRF 6 000** – Paris, 24 oct. 1993 : *Nu double et chaussettes bleues* 1980, acryl./t. (162,5x130) : **FRF 35 000** – Paris, 22 nov. 1995 : *Portrait de personne* 1978, acryl./t. (200x150) : **FRF 30 000** – Amsterdam, 18 juin 1996 : *Autoportrait en rose ou la Naissance de Vénus* 1981, h/t (241x170,5) : **NLG 1 495** – Paris, 17 déc. 1996 : *Palette de la mémoire ou la Souillure des chromosomes* 1980, h/t (195x270) : **FRF 115 000** – Paris, 28 avr. 1997 : *Photo portrait nᵒ II* 1975, h/t (195x114) : **FRF 14 500.**

SANDOZ Adolf Karol
Né en 1845 à Odessa, ou en 1848 à Trybusovka. xixᵉ-xxᵉ siècles. Actif en France. Polonais.
Peintre de genre, portraits, illustrateur. Orientaliste.
À Paris, il fut élève en architecture à l'École des Beaux-Arts. En peinture, il fut élève de Puvis de Chavannes et Élie Delaunay. Illustrateur, il a travaillé pour les éditions Hachette, Quantin et Delagrave. Il a contribué à l'illustration d'une édition des *Œuvres complètes* de Béranger. Ses illustrations furent louées pour leur décor de paysages. Il mit souvent en scène des singes pour ironiser sur les comportements humains. Peintre, il fut essentiellement un orientaliste, ses sujets laissant supposer un voyage en Algérie.
Bibliogr. : Marcus Osterwalder, in : *Dictionnaire des Illustrateurs, 1800-1914*, Ides et Calendes, Neuchâtel, 1989.
Musées : Lemberg (Gal. Nat.) : *Intérieur d'une cabane à Biskra – Femme arabe – Portrait de la femme du cheik de l'oasis El-Kantara – L'Art des jardins.*
Ventes Publiques : Londres, 19 nov. 1993 : *Dans l'oasis* 1879, h/t (41x62) : **GBP 9 430.**

SANDOZ Auguste
xviiiᵉ siècle. Français.
Peintre de portraits, graveur, dessinateur.
Actif à la fin du xviiiᵉ siècle, il exposa au Salon des portraits de Marat et de Charlotte Corday ainsi que d'André Chénier.

SANDOZ Auguste
Né en 1901. Mort en 1964. xxᵉ siècle. Suisse.
Peintre de figures, sujets divers, dessinateur. Postcubiste, tendance abstraite.
S'il fonde ses peintures à partir de la réalité, souvent le corps humain, il décompose ses thèmes par une technique opérant sur la structure formelle et sur l'exécution très rigoureuse qui rappelle le purisme postcubiste d'Ozenfant et Jeanneret.

A·SANDOZ

Ventes Publiques : Lucerne, 24 nov. 1990 : *Femme* 1928, dess./

pap. (27,5x20) : **CHF 2 000** – Zurich, 17-18 juin 1996 : *Transparence* 1930, h./contre-plaqué (65x48,5) : **CHF 6 000** – Lucerne, 23 nov. 1996 : *Visages cubistes* 1928, h/pap. (46x30) : **CHF 4 200**.

SANDOZ Claude
Né en 1946 à Zurich. xxᵉ siècle. Suisse.
Peintre. Tendance surréaliste.
Il fut élève de Max von Mühlenen, puis travailla à Rome et Amsterdam. En 1984, le Musée de Solothurn lui a consacré une exposition personnelle.

SANDOZ Edouard-Marcel
Né le 21 mars 1881 à Bâle. Mort le 20 mars 1971. xxᵉ siècle. Suisse.
Sculpteur de figures, bustes, animalier, céramiste.
Héritier de la fameuse suisse Sandoz, il était chimiste, physicien, inventeur de nombreux projets divers, on lui attribue l'invention de la lumière noire. Toutefois, il décida de se consacrer à l'art. Il passa d'abord trois années à l'École des Arts Industriels de Genève. À Paris en 1905, il fut élève d'Antonin Mercié et d'Antoine Injalbert à l'École des Beaux-Arts. En 1904, il participa à l'Exposition Nationale des Beaux-Arts de Lausanne. Il exposait à Paris, depuis 1906 au Salon de la Société Nationale des Beaux-Arts, ainsi qu'à Bruxelles et Barcelone. Il fut fait chevalier de la Légion d'honneur. Après sa mort, plusieurs expositions rétrospectives ont révélé son œuvre : vers 1980 au Musée Cantonal de Lausanne, à Paris galerie Gismondi et en 1991 à la Fondation Taylor.
Il peignait un peu, créa de nombreux objets décoratifs et bijoux, mais il fut essentiellement sculpteur. S'il sculpta quelques figures, surtout dans ses premières années, en 1904 un *Buste d'homme*, en 1906 une *Fillette nue assise feuilletant un livre*, en 1910 une *Femme à la capeline*, en 1911 une *Femme à l'aigrette*, il se consacra surtout à la sculpture animalière. Travaillant le bronze, la pierre, le marbre, puis, à partir de 1924, l'onyx, le quartz, la malachite, le lapis-lazuli, l'aigue-marine, le grenat, la topaze, la tourmaline, il a créé un bestiaire nombreux, y montrant des qualités de praticien accompli, une fantaisie inventive et décorative, un certain sens humoristique.
Bibliogr. : Félix Marcilhac : *Édouard-Marcel Sandoz*, Édit. de l'Amateur, Paris, 1993.
Musées : Lausanne (Mus. Cant. des Beaux-Arts) : *Chien danois* 1914, ronde-bosse en marbre – *Tête de panthère* 1925-30, haut-relief, bronze cire-perdue – *L'Homme au van*, ronde-bosse, bronze cire-perdue – Paris (Mus. d'Orsay) : *Buste d'Ad. Willette*.
Ventes Publiques : New York, 2 mai 1972 : *Condor*, marbre noir : **USD 7 750** – Genève, 29 av. 1974 : *Gros poisson*, bronze : **CHF 7 000** – Paris, 24 mars 1976 : *Le chat* 1927, bronze patine brune (H. 40) : **FRF 5 000** – Enghien-les-Bains, 8 avr 1979 : *Chat* 1927, bronze patine noire (H. 40) : **FRF 12 200** – Monte-Carlo, 19 av. 1982 : *Singe assis* vers 1925, bronze (H. 28) : **FRF 17 000** – Enghien-les-Bains, 11 déc. 1983 : *Jeune fille au fennec*, bronze (H. 45,5) : **FRF 45 000** – Paris, 18 nov. 1985 : *Adam et Ève représentés par deux singes*, bronze : **FRF 41 100** – Paris, 3 fév. 1986 : *Fennec*, bronze patine médaille (L. 30) : **FRF 17 500** – Paris, 13 déc. 1989 : *Femme à l'aigrette* 1911, bronze patine noire (H. 575) : **FRF 170 000** – Genève, 19 jan. 1990 : *Couple de fennecs*, bronze (27x27) : **CHF 32 000** – Paris, 26 jan. 1991 : *Percheron*, bronze cire perdue (H. 33,5) : **FRF 38 000** – Lille, 14 déc. 1992 : *Lièvre*, bronze (H. 10) : **FRF 16 500** – Paris, 9 mars 1994 : *Une chouette*, vide poche de bois orné d'une chouette : **FRF 25 000** – Paris, 5 avr. 1995 : *Chat assis* 1926, bronze cire perdue (H. 42, l. 23, prof. 21,5) : **FRF 68 000** – Paris, 23 juin 1995 : *Femme à la capeline* 1910, bronze (H. 56) : **FRF 85 000** – Paris, 11 avr. 1996 : *Le petit chien Dominique*, bronze (H. 16,7) : **FRF 31 000** – Paris, 26-27 nov. 1996 : *Poissons*, bronze (H. 12,3) : **FRF 11 500** – Paris, 27 fév. 1997 : *Chouette*, bronze chromé (H.12) : **FRF 6 200** – Paris, 11 juin 1997 : *Chevalier*, bronze patine noire (16,5x12) : **FRF 43 000**.

SANDOZ Gérard
Né en 1902 à Paris. xxᵉ siècle. Français.
Peintre, affichiste, orfèvre, créateur de bijoux.
Son père tenait un magasin d'orfèvrerie. Son oncle, le décorateur et architecte Paul Follot, lui fit découvrir la décoration moderne.
Il a créé des bijoux, souvent de matériaux composites, d'une remarquable sobriété.
Bibliogr. : In : Catalogue de l'exposition *Paris-Moscou*, Centre Beaubourg, Paris, 1979.

SANDOZ Ulysse ou Sandol
Né vers 1788 à la Chaux-de-Fonds. Mort en 1815 à Paris. xixᵉ siècle. Suisse.
Portraitiste.
Il vint à Paris en 1812 et entra dans l'atelier de David. Une maladie de poitrine l'enleva avant qu'il eut pu réaliser les belles promesses que donnait son jeune talent. Le Musée de Neuchâtel conserve un *Portrait de l'artiste par lui-même* (crayon noir).

SANDOZ-LASSIEUR Bertha
Née en 1882 à Genève. Morte en 1919. xxᵉ siècle. Suissesse.
Peintre. Néo-impressionniste.
Elle travailla avec Cuno Amiet et Giovanni Giacometti. À Paris, elle travailla avec Paul Signac et Charles-Edmond Cross.

SANDOZ-ROLLIN David Alphonse de, baron
Né en 1740. Mort en 1809 à Neuchâtel. xviiiᵉ siècle. Suisse.
Paysagiste et dessinateur.
Le Musée de Neuchâtel conserve des aquarelles et environ trente dessins de cet artiste.

SANDRART Auguste von, Mme
xixᵉ siècle. Active à Berlin. Allemande.
Portraitiste et peintre de genre.
Elle exposa à Berlin de 1856 à 1874. On cite d'elle un *Portrait de l'Empereur Guillaume Iᵉʳ*, et à la Galerie Ravenet, à Berlin, *L'enfant et le chien*.

SANDRART Jakob von
Né le 31 mai 1630 à Francfort-sur-le-Main. Mort le 15 août 1708 à Nuremberg. xviiᵉ siècle. Allemand.
Dessinateur et graveur au burin.
Il s'enfuit tout enfant avec sa famille à cause des persécutions religieuses, comme son oncle Joachim, à Hambourg, puis à La Haye. Vers 1640 il vint à Amsterdam avec son oncle, fut élève de C. Danskerts, puis de W. Hondjus à La Haye ou à Dantzig. Plus tard il vécut à Ratisbonne et en 1616 il était marchand de tableaux à Nuremberg. Il grava des sujets religieux et des portraits. Peut-être fut-il aussi peintre.

SANDRART Jan ou Johann von
Né vers 1588 à Francfort. Mort après 1679. xviiᵉ siècle. Allemand.
Peintre et aquafortiste.
Il vécut longtemps à Rome, puis aux Pays-Bas et épousa en 1613 à Francfort Rachel Wurtz. On cite de lui : *Tableau de famille* (Coll. de Neuville à Francfort), *Annonciation*, *Entrée du Christ à Jérusalem*, *Le miracle des pains d'orge* (Idstein), *Campement de Bohémiens* (Schwerin). On cite de plus de lui une gravure (feuille avec ornements, arabesques et fleurs).

SANDRART Joachim von I
Né le 12 mai 1606 à Francfort-sur-le-Main. Mort le 14 octobre 1688 à Nuremberg. xviiᵉ siècle. Allemand.
Peintre, graveur à l'eau-forte et écrivain d'art.
Il naquit à Francfort d'une famille que les persécutions religieuses avaient chassée en Allemagne. Il eut pour maîtres, Daniel Soréau à Hanau ; en 1620, Peter Isselburg à Nuremberg ; en 1622, Aegidius Sadeler à Prague. En 1623 il revint à Francfort chez ses parents, mais repartit aussitôt à Utrecht chez Gérard Honthorst, qu'il accompagna à Londres en 1627. Il étudia les collections de Charles Iᵉʳ, du duc de Buckingham et du comte d'Arundel. Il revint encore à Francfort pour peu de temps puis partit par le Tyrol en Italie, où il resta huit ans, se liant, à Rome, avec Nicolas Poussin et Claude Lorrain. Il étudia à Venise, Titien et Véronèse, puis, chassé de Venise par la peste, il visita Bologne, Florence, Ferrare, Rome, Naples où il assista à une éruption du Vésuve. Revenu à Rome, il fit le *Portrait du pape Urbain VIII* et Vélasquez, qui venait acheter pour le roi d'Espagne un tableau de chacun des douze meilleurs maîtres de l'époque, lui commanda la *Mort de Sénèque* (Erfurt). Il revint à Francfort en 1635, par Florence, Milan et la Suisse mais la peste et la guerre l'en chassèrent. Il alla à Cologne puis à Amsterdam avec sa femme Johanna von Mickau de Stockau (épousée en 1637). Les domaines de sa femme ayant été pillés et détruits par les Français il s'établit à Munich, en 1647, puis à Nuremberg en 1649. Il fit cette année-là, le tableau du *Banquet de la Paix*. Appelé à Vienne par l'empereur Ferdinand III, il revint à Stockau, y reçut des visites princières, travailla pour le prince électeur Ferdinand-

Marie de Bavière et en 1660, s'installa à Augsbourg. En 1674, il se remaria avec Esther Barbara Blomberg, fille d'un conseiller de Nuremberg et alla s'établir dans cette ville. Il fut très célèbre, reçut des souverains de tous pays les plus hautes dignités, fut un collectionneur et écrivit de nombreux ouvrages d'art, parmi lesquels la « Teutsche Akademie », publiée en 1675, contient nombre de renseignements de première main. Il eut pour élève M. Merian vers 1637.

MUSÉES : AMSTERDAM : *La compagnie du capitaine Cornelis Bicken prête à escorter Marie de Médicis en 1638* – *Pieter Corneliz Hoofs* – *Hendrick Bicker Eva Géclovinck* – *Jacob Bicker* – *Alida Bicker* – *Ulysse et Nausicaa* – AUGSBOURG : *Le coup de filet de saint Pierre* – BAMBERG : *Décollement de saint Jean* – *Marie protège l'état ecclésiastique et l'état mondain* – BERGAME (Acad. Carrara) : *Le bon Samaritain* – BERLIN (Mus. Nat.) : *Mort de Sénèque* – BRUNSWICK : *Une marchande de poisson* – BUDAPEST : *Deux portraits d'hommes* – ERFURT : *Mort de Sénèque* – FLORENCE : *Apollon se réjouissant d'avoir tué le serpent Python* – *L'artiste* – GÖTEBORG : *Combat à la lance* – GRAZ (Mus. prov.) : *Portrait de femme* – MACERATA (Pina. mun.) : *Portrait d'homme* – MILAN (Brera) : *La Samaritaine de l'Évangile* – MOSCOU (Gal. Roumianzeff) : *Un usurier* – MUNICH (Mus. Nat.) : *Portrait de l'électrice Adelheid Henriette* – *Le duc Guillaume de Pfalz-Neubourg* – *Portrait d'un prince* – MUNSTER (Mus. prov.) : *Madone avec le Temple de la Paix* – RENNES : *Sainte Famille dans un paysage* – RIGA (Mus. mun.) : *Un cavalier* – SCHLEISSHEIM : *Les douze mois, douze tableaux* – *Saint Gaétan guérissant les pestiférés* – *Le rêve de Jacob* – *Philippe Guillaume de Neubourg, plus tard électeur palatin* – SPIRE (Gal. de Peintures) : *Fiançailles de sainte Catherine* – *Portrait de Wolfgang Wilhelm de Pfalz-Neubourg* – VIENNE : *La Nuit* – *Archimède* – *Minerve et Saturne protégeant les arts et la science* – *Mariage de sainte Catherine* – VIENNE (Liechtenstein) : *Archimède* – *Réception de l'envoyé autrichien Schmidt par le sultan* – WÜRZBURG : *Descente de Croix.*
VENTES PUBLIQUES : NEW YORK, 3 fév. 1938 : *Portrait de femme* : **USD 370** ; *Portrait de gentilhomme* : **USD 380** – LONDRES, 25-26 mai 1941 : *Portrait de femme daté 1643, signé* : **GBP 54** – LONDRES, 27 avr. 1966 : *Saint Paul* : **GNS 720** – LONDRES, 10 juil. 1981 : *Portrait de Samuel Coster, h/t (119,4x105,2)* : **GBP 4 500** – VIENNE, 22 juin 1983 : *Paysage fluvial montagneux animé de personnages, h/cuivre (14x21)* : **ATS 65 000.**

SANDRART Joachim von II
Né le 26 juillet 1668 à Nuremberg. Mort le 15 décembre 1691 à Londres. XVIIᵉ siècle. Allemand.
Graveur au burin et dessinateur.
Fils de Jakob von S. et élève de Joachim von S. I. Le Cabinet d'estampes de Berlin conserve de lui sept dessins représentant des scènes mythologiques.

SANDRART Johann Jakob von
Né en 1655 à Ratisbonne. Mort le 24 mars 1698 à Nuremberg. XVIIᵉ siècle. Allemand.
Graveur, dessinateur.
Fils et élève de Jakob von S. et père de Lorenz von S., il a gravé au burin et à l'eau-forte.
MUSÉES : BERLIN (Cab. d'estampes) : treize dessins – NUREMBERG (Mus. Germanique) : dessins.
VENTES PUBLIQUES : NEW YORK, 20 jan. 1982 : *Le Temps découvrant la Vérité, pierre noire et lav. reh. de blanc/pap. gris (38x36,5)* : **USD 1 050** – LONDRES, 3 avr. 1995 : *Ensemble de 15 projets d'illustrations pour Les Métamorphoses d'Ovide, encre et lav. (chaque 15,5x20)* : **GBP 2 300.**

SANDRART Lorenz von
Né vers 1682 à Nuremberg. Mort le 13 janvier 1753 à Stuttgart. XVIIIᵉ siècle. Allemand.

Graveur à l'eau-forte et peintre d'émaux.
Fils de Johann Jakob von S. Il grava un frontispice pour une édition des *Métamorphoses d'Ovide* publiée en 1700.

SANDRART Philipp von
Né le 15 janvier 1615 à Francfort-sur-le-Main. XVIIᵉ siècle. Allemand.
Peintre.
Le Musée Germanique de Nuremberg possède de lui *Portrait d'un jeune homme,* daté de 1645.

SANDRART Suzanne Maria von, plus tard Mme Alt
Née en 1707 à Nuremberg. Morte en 1769. XVIIIᵉ siècle. Allemande.
Peintre de miniatures, dessinatrice.
Certainement une descendante en ligne directe de la précédente.
MUSÉES : BAMBERG (Bibl. Nat.) : *Lièvre et cailles,* miniat.

SANDRART Suzanne Marie de, ou Suzanne Maria von, plus tard Mme Auer, puis Mme Endter
Née le 10 août 1658 à Nuremberg. Morte le 20 décembre 1716 à Nuremberg. XVIIᵉ-XVIIIᵉ siècles. Allemande.
Peintre, graveur, dessinatrice.
Fille et élève de Jakob von Sandrart ; elle épousa le peintre Hans Auer, puis le libraire W.-M. Endter. Elle a gravé des portraits, des sujets religieux et des scènes de genre.
MUSÉES : NUREMBERG (Mus. Germ.) : *Jeune fille allumant une lampe.*

SANDRES Frans. Voir SANDERS

SANDRES Jean
XVᵉ siècle. Actif à Tournai dans la première moitié du XVᵉ siècle. Éc. flamande.
Sculpteur.
Il a sculpté en 1434 un retable pour l'église Saint-Nicolas de Tournai.

SANDRETIS Stephanus de
XVᵉ siècle. Actif vers le milieu du XVᵉ siècle.
Enlumineur et copiste.
La Bibliothèque d'Amiens possède un manuscrit (*Bartholomaci de Glanville de Rerum proprietatibus*), écrit et enluminé par lui.

SANDREUTER Hans
Né le 11 mai 1850 à Bâle. Mort le 1ᵉʳ juin 1901 à Riehen. XIXᵉ siècle. Suisse.
Peintre de genre, paysages animés, paysages, aquarelliste, lithographe. Néoromantique, puis Art nouveau.
Il fit l'apprentissage de la lithographie pendant trois ans à Bâle ; il en aurait poursuivi l'étude à Wurzbourg et Vérone. Il fut élève de Franz Xaver (?) Barth à l'Académie des Beaux-Arts de Munich, et d'Arnold Böcklin qu'il accompagna à Florence en 1874. Trois années ensuite, il travailla aussi à Paris. De 1880 à 1884, il revint en Italie. En 1885, il se fixa à Bâle.
Ses œuvres peintes manifestent d'abord la forte influence de Böcklin. Il évolua ensuite à un style plus décoratif, dont le caractère ornemental s'inscrit dans l'Art nouveau.
BIBLIOGR. : Gérald Schurr, in : *Les Petits Maîtres de la peinture 1820-1920, valeur de demain,* Les Éditions de l'Amateur, t. V, Paris, 1981.
MUSÉES : BÂLE : *Sentinelles romaines* – *Un quadrige* – *La Fontaine de Jouvence* – *Forêt de châtaigniers près de Bignasco* – *Forêt de hêtres avec bûcherons, cinq aquar.* – BERNE : *À la porte du paradis* – DRESDE : *Paysage de juin aux environs de Bâle* – GENÈVE (Mus. Rath) : *Bords du Rhin* – *Lac de la Seealp, deux aquar.* – NEUCHÂTEL : *Bords du Rhin* – une aquarelle.
VENTES PUBLIQUES : ZURICH, 12 nov. 1976 : *Enfants pêchant au bord d'un ruisseau, h/t (60x92)* : **CHF 2 000** – ZURICH, 20 mai 1977 : *Enfants jouant dans un sous-bois 1880, h/t (72x115)* : **CHF 4 000** – LUCERNE, 25 mai 1982 : *Scène du Décaméron 1899, h/t (69x55)* : **CHF 15 000** – MADRID, 12 juin 1984 : *La prairie fleurie 1878, h/t (89x130)* : **CHF 3 800** – ZURICH, 4 juin 1992 : *Barques sur le Lac Majeur, aquar. et cr./pap. (17,5x26)* : **CHF 1 356** – ZURICH, 2 juin 1994 : *Le Soir au bord du Doubs près de Soubais en Suisse 1895, h/t (86x120)* : **CHF 5 520.**

SANDRI Stefano
Né vers 1713 à Vérone. Mort le 14 octobre 1781 à Vérone. XVIIIᵉ siècle. Italien.
Peintre.
Élève de G. B. Tiepolo. Il exécuta des peintures religieuses pour des églises de Murano et de Vérone.

SANDRIN Jean
xvᵉ siècle. Actif à Rouen. Français.
Peintre.
Il a peint seize statues d'apôtres et d'évangélistes pour l'église de l'abbaye de Bec en 1433.

SANDRINO Pietro
xvıᵉ-xvııᵉ siècles. Actif à Brescia. Italien.
Peintre.
Frère de Tommaso S. Il a peint les fresques du plafond de l'église Sainte-Catherine de Brescia.

SANDRINO Tommaso
Né en 1575 à Brescia. Mort en 1630. xvııᵉ siècle. Italien.
Peintre d'histoire et d'architectures.
Frère de Pietro S. On lui doit les plafonds des églises S. Faustino, S. Domenico et de la cathédrale de Brescia ; il travailla également pour divers édifices publics de Milan et de Ferrare.

SANDRO, di. Voir au prénom

SANDRO di Guido ou **Sandro Guidone**
xııᵉ siècle. Actif à Sienne en 1296. Italien.
Enlumineur.

SANDRO di Marco. Voir **FERRUCCI Sandro** ou **Alessandro di Marco**

SANDROCK Christoph
Né le 23 janvier 1865 à Rotterdam. xıxᵉ-xxᵉ siècles. Actif en Allemagne. Hollandais.
Peintre de portraits.
Il fut actif à Berlin.

SANDROCK Leonhard
Né le 5 juin 1867 à Neumarkt (Silésie). Mort en 1945 à Berlin. xıxᵉ-xxᵉ siècles. Allemand.
Peintre de scènes animées, paysages industriels, graveur.
Il fut élève du peintre de marines W. B. Hermann Heschke.
Il se spécialisa dans les sujets caractéristiques du monde industriel moderne, usines métallurgiques, chantiers navals, chemins-de-fer.

Leonhard Sandrock

Musées : Breslau, nom all. de Wroclaw : *Remise de locomotives* – Erfurt : *Au chantier naval* – Essen : *Au chantier naval* – Hanovre (Mus. prov.) : *Construction d'un vapeur en chantier*.
Ventes Publiques : Cologne, 18 mars 1989 : *Martinswerk*, h/cart. (57x45) : DEM 1 500.

SANDS Antony. Voir **SANDYS Anthony Frederick Augustus**

SANDS Ethel
Née le 6 juillet 1873 à Newport (Rhode Island). Morte le 19 mars 1962 à Londres. xıxᵉ-xxᵉ siècles. Depuis 1900 active, puis naturalisée en Angleterre. Américaine.
Peintre d'intérieurs, natures mortes. Postimpressionniste.
De 1896 à 1900, à Paris, elle fut élève d'Eugène Carrière et travailla aussi avec W. R. Sikert. De 1900 à 1920, elle vécut à Garsington, puis s'installa à Londres et prit la nationalité anglaise. En 1913, elle prit part à la fondation du London Group. Elle exposait à Paris, dès 1903 au Salon d'Automne, dont elle devint sociétaire en 1913. Elle fit des expositions personnelles à partir de 1912.
Musées : Londres (Tate Gal.) : *Le Divan de Chintz* 1910.
Ventes Publiques : Londres, 8 juin 1979 : *L'azalée rouge*, h/cart. (56x63,5) : GBP 1 000 – Londres, 5 juil. 1983 : *Intérieur ensoleillé, château d'Auppegard*, h/t (46x54,5) : GBP 900 – Londres, 9 juin 1988 : *La Théière orientale et la coupe de fruits*, h/t (35x30) : GBP 7 700.

SANDS James
xıxᵉ siècle. Actif à Londres de 1811 à 1841. Britannique.
Graveur au burin et architecte.
Il exposa à la Royal Academy de 1813 à 1841.

SANDS Robert
Né en 1792. Mort en 1855. xıxᵉ siècle. Actif à Londres. Britannique.
Graveur au burin.
Peut-être frère de James S. Il grava des architectures et des portraits.

SANDT Christoph
Né en 1695. Mort en 1765. xvıııᵉ siècle. Allemand.
Sculpteur.
Il termina en 1737 les stalles de la cathédrale de Frauenbourg en Prusse Orientale.

SANDTMANN Johann Caspar ou **Sandmann**
Né le 17 mai 1642 à Cassel. Mort le 14 avril 1695 à Leipzig. xvııᵉ siècle. Allemand.
Sculpteur.
Il travailla pour des églises et des cimetières de Leipzig. Le Musée Municipal de cette ville conserve de lui : *Dieu le Père et le Christ, Apollon, Stalle du prince dans l'église Saint-Thomas de Leipzig.*

SANDWITH Noelle
Née le 31 juillet 1927 au Cap (Afrique du Sud). xxᵉ siècle. Britannique.
Peintre de sujets typiques.
Elle a étudié aux Écoles d'Art de Kingston-on-Thames, de Croydon et de Heatherley en 1948.
Elle a participé à des expositions à la Royal Academy of Arts ; au Starr Foundation Museum du Michigan, U.S.A ; au Collège Royal Naval de Greenwich.
Sa dernière exposition personnelle a eu lieu à la Foyles Art Gallery en 1960.
Elle a surtout voyagé en Australie, où elle s'est spécialisée dans des études ethnographiques, peignant des scènes de la vie Australe. Au Tonga, elle fit des études sur la reine Salote et la famille royale.

SANDY Gyula ou **Julius**
Né en 1827 à Talya. Mort en 1894 à Budapest. xıxᵉ siècle. Hongrois.
Peintre.
La Galerie Historique de Budapest possède de lui *Le sculpteur I. Ferenczy*, et le Musée de Kascha, *Paysans du Nord de la Hongrie.*

SANDYS Anthony ou **Sands**
Né en 1806 à Norwich. Mort en 1883 à Norwich. xıxᵉ siècle. Britannique.
Portraitiste et peintre de figures.
Père d'Emma et de Anthony Frederik Sandys. La Galerie Nationale de Londres conserve de lui *Portrait de Frederick S.* et le Musée de Norwich, *Portrait de R. R. Boardman.*

SANDYS Anthony Frederick Augustus
Né en 1829 ou 1832 à Norwich. Mort le 25 juin 1904 à Londres. xıxᵉ siècle. Britannique.
Peintre de compositions allégoriques, portraits, aquarelliste, dessinateur, illustrateur. Symboliste, tendance préraphaélite.
Fils du portraitiste Anthony Sandys, il fut son élève. Venu jeune à Londres, il compléta sa formation en copiant les anciens maîtres à la National Gallery. En 1857, il fit la connaissance de Dante Gabriel Rossetti et en 1860, ils vécurent ensemble.
À partir de 1851, il commença à exposer à la Royal Academy, où il figura jusqu'en 1886.
En tant qu'illustrateur, il collabora d'abord à des ouvrages d'intérêt régional : *Oiseaux du Norfolk, Antiquités du Norfolk*. À Londres, à partir de 1857, la fréquentation de Rossetti, qui le considérait comme l'un des meilleurs dessinateurs de son temps, et du cercle des Préraphaélites le fit introduire auprès de diverses publications pour lesquelles il créait des compositions, ensuite gravées sur bois, dont : *Once a Week, Cornhill Magazine, Good Words, Churchman's Family Magazine, Churchman's Shilling Magazine, English Illustrated Magazine*, etc. Il a collaboré à diverses illustrations pour *Bible Gallery, Hurst and Blackett's Standard Library, Idyllic Pictures, Touches of Nature* et pour les *Legendary Ballads* de Thornbury. Autour de 1880, les éditeurs MacMillan lui commandèrent une série de portraits au crayon des personnalités littéraires les plus en vue de l'époque, travail qui lui demanda plusieurs années.
Ses premières œuvres exposées étaient des portraits dessinés au crayon. Dans la suite, il se mit à la peinture à l'huile pour des figures et portraits, surtout féminins, et des thèmes allégoriques.
Bien qu'il ne fît pas partie du groupe des Préraphaélites, il était en communion d'idées avec eux et ses peintures en partageaient

les thèmes légendaires, les intentions symbolistes et le style annonciateur de l'Art nouveau.　■ J. B.

BIBLIOGR. : Andrea Rose, in : *Les portraits Pré-Raphaélites*, The Oxford Illustrated Press, Yeovil, 1981 – Marcus Osterwalder, in : *Dictionnaire des Illustrateurs, 1800-1914*, Ides et Calendes, Neuchâtel, 1989.
MUSÉES : BIRMINGHAM : *Portrait de femme*, dess. – *Automne* vers 1861 – MELBOURNE : *La Douleur*, dess. – NORWICH : *Automne*, peint. et dess.
VENTES PUBLIQUES : LONDRES, 8 mai 1925 : *Morgan Le Fay* : **GBP 388** ; *Médée* : **GBP 525** ; *Viviane* : **GBP 199** – LONDRES, 11 juil. 1969 : *Tête de femme* : **GNS 900** – LONDRES, 5 mars 1971 : *Jeune fille, un calice à la main* : **GNS 2 500** – LONDRES, 19 mai 1978 : *Whittlingham, automne 1860*, h/t (25,4x72,2) : **GBP 7 500** – LONDRES, 1er oct 1979 : *Proud Maisie 1903*, sanguine (36x27) : **GBP 7 000** – LONDRES, 19 juin 1979 : *Picus Leuconolus 1843*, aquar. et cr. (52x44,5) : **GBP 450** – LONDRES, 2 févr 1979 : *Portrait of Mrs Susanna Rose, aged 67 years 1862*, h/pan. (33x26,7) : **GBP 7 000** – LONDRES, 10 nov. 1981 : *Morgan Le Fay*, encre/pap. (62x44) : **GBP 12 500** – LONDRES, 19 juil. 1983 : *Alcestis : Portrait de Lady Donaldson 1877*, craies noire, blanche, rouge et verte reh. de gche blanche/pap. vert bleu mar./pan. (73x54,5) : **GBP 5 000** – LONDRES, 19 juin 1984 : *Oriana 1861*, h/pan. (25,5x20) : **GBP 28 000** – LONDRES, 30 mai 1985 : *Herbert H. Roberts 1874*, cr. de coul. (63x43) : **GBP 900** – LONDRES, 18 juin 1985 : *Portrait of Mrs. Jane Lewis 1864*, h/pan. (66x56) : **GBP 14 000** – LONDRES, 2 nov. 1989 : *Une belle main*, h/cart. (35,6x25,4) : **GBP 4 400** – LONDRES, 12 nov. 1992 : *Portrait de Cyril Flower, Lord Battersea 1872*, craies de coul. (63x51) : **GBP 30 800** – LONDRES, 11 juin 1993 : *La Dame blanche de Avenel*, aquar. reh. de blanc et or sur pap. bleu pâle (32,7x25,4) : **GBP 18 400** – LONDRES, 5 nov. 1993 : *Portrait de Robert Browning 1881*, cr. et craies de coul./pap. gris-vert (69,1x51,4) : **GBP 14 950** – NEW YORK, 1er nov. 1995 : *La Fille du Roi Pelle portant le calice du Saint Graal 1861*, encre/pap. (32,1x24,1) : **USD 9 200** – LONDRES, 8 nov. 1996 : *Miranda*, craies rouge et noire (36,8x30,2) : **GBP 3 000** – LONDRES, 6 juin 1997 : *Portrait de Julia Smith Caldwell*, h/t (112x75) : **GBP 45 500** – LONDRES, 5 nov. 1997 : *Judith*, h/pan. (40x30) : **GBP 65 300**.

SANDYS Edwin
Mort en 1708 à Dublin. XVIIe-XVIIIe siècles. Irlandais.
Graveur, illustrateur.
Il grava au burin des portraits, des vues et des illustrations de livres ; on cite de lui le portrait de *Sir William Petty*.

SANDYS Emma
Née en 1834. Morte en 1877. XIXe siècle. Britannique.
Peintre de genre, portraits, dessinatrice.
Fille d'Anthony Sandys, elle fut active de 1867 à 1874.
MUSÉES : NORWICH (Walker Art Gal.) – NORWICH : *Étude de tête*.
VENTES PUBLIQUES : LONDRES, 16 nov. 1976 : *Il m'aime un peu, beaucoup... 1876*, h/t (51x43) : **GBP 1 800** – LONDRES, 16 oct. 1981 : *Portrait de fillette*, h/pan. (38x30,5) : **GBP 2 500** – LONDRES, 15 juin 1988 : *Fiammetta 1876*, h/cart. (30,5x25,5) : **GBP 1 980** – LONDRES, 5 mars 1993 : *Fiammetta 1876*, h/cart. (30,5x25,5) : **GBP 3 468** – LONDRES, 3 juin 1994 : *Anne et Agnes Young 1870*, craies/pap. gris (51x40,6) : **GBP 1 265** – LONDRES, 7 juin 1995 : *Le Miroir 1867*, h/t (61x43) : **GBP 1 265** – LONDRES, 29 mars 1996 : *Princesse saxonne*, h/t (24,4x20,3) : **GBP 1 955** – NEW YORK, 18-19 juil. 1996 : *Rêverie*, h/t (50,8x40,6) : **USD 6 900**.

SANDYS Winifred
Née en 1875. Morte en 1944. XIXe-XXe siècles.
Peintre de portraits, aquarelliste, pastelliste, dessinatrice.
Elle était la fille aînée de Anthony Frederick Augustus Sandys. Élève de son père, elle devint une artiste reconnue, exposant des pastels et des aquarelles.
VENTES PUBLIQUES : LONDRES, 5 juin 1991 : *Brins de lavande 1905*, craies de coul. (35,5x28) : **GBP 715** – LONDRES, 29 mars 1995 : *Portrait de Percy Wood (Rah-Rih-Wahgas-Da), chef des Indiens au cours supérieur de la Mohawks*, craies de coul. (29,5x23) : **GBP 1 035**.

SANDZEN Birger ou **Sven Birger**
Né le 5 février 1871 à Blidsberg. Mort en 1954. XIXe-XXe siècles. Depuis 1894 actif aux États-Unis. Suédois.
Peintre de paysages, graveur.
Il fut élève de Anders Zorn, Carl Per Hasselberg, Sven Richard Bergh à la Ligue des Artistes de Stockholm et, à Paris, de E. F. Aman-Jean.
MUSÉES : LONDRES (British Mus.) – PARIS (BN) – STOCKHOLM (Mus. Nat.).
VENTES PUBLIQUES : NEW YORK, 3 fév. 1978 : *Paysage au crépuscule*, h/cart. (40,5x30,5) : **USD 1 500** – STOCKHOLM, 13 nov. 1987 : *Paysages*, suite de sept t. (186x47) : **SEK 75 000** – NEW YORK, 30 sep. 1988 : *Soleil levant sur la côte 1913*, h/t (40,5x61) : **USD 6 600** – NEW YORK, 27 sep. 1990 : *Peupliers et pins à Estes Park dans le Colorado*, h/cart. (45,9x60,4) : **USD 7 150**.

SANÉ Jean François
Né vers 1732. Mort en novembre 1779 à Paris. XVIIIe siècle. Français.
Peintre d'histoire.
Il exposa au Colisée en 1776. Le Musée d'Angers conserve de lui deux scènes de genre et celui de Douai, *Saint Paul dans l'île de Malte*. Il a travaillé à Rome.
VENTES PUBLIQUES : PARIS, 1780 : *La mort de Socrate* : **FRF 339** ; *Le Jugement dernier*, copie d'après Michel-Ange : **FRF 500**.

SANE Pieter ou **Sanne**
XVIIe siècle. Hollandais.
Peintre de portraits, graveur.
Il a gravé au burin les portraits de quatre ecclésiastiques d'Amsterdam.

SANEJOUAND Jean-Michel
Né en 1934 à Lyon (Rhône). XXe siècle. Français.
Peintre, sculpteur, sculpteur d'assemblages, d'environnements, dessinateur.
En 1955, il obtient une licence de droit et le diplôme de l'Institut d'Études Politiques. En 1964, il participa à la constitution du groupe *Poulet 20 NF*. Il participe à des expositions collectives, dont : 1964 Paris, groupe *Poulet 20 NF*, galerie Yvette Marin ; 1976 Biennale de Venise ; etc. Il se produit surtout dans des expositions ou interventions personnelles à Paris et en France : 1968 Paris, *Organisation d'espace*, Musée Galliera ; 1973 Paris, projet d'organisation de la vallée de la Seine, Centre National d'Art Contemporain (CNAP) ; 1991 Villeneuve-d'Ascq, Musée d'Art Moderne ; jusqu'en 1995 Paris : rétrospective au Centre Beaubourg.
Au cours de ses études universitaires, il avait commencé à peindre et, en 1958, il produisait ses premières peintures abstraites. Renonçant à une abstraction, alors prégnante dans l'avant-garde internationale, en 1963, il commençait la série des *Charges-objets*, associations d'objets ordinaires ou d'un objet ordinaire avec un objet plus élaboré, n'ayant aucun rapport entre eux et ne produisant aucun sens, autre que leur non-sens symbolique et critique d'un état de fait, par exemple du Nouveau Réalisme ou du Pop'art : un pied de lavabo soutenant un ballon de verre ou de l'abstraction géométrique : un assemblage de planches à repasser de couleurs.
En 1967, il commençait la réalisation des *Organisations d'espaces*, insérant des éléments de contradiction dans un contexte architectural pré-existant, consistant à rendre physiquement perceptibles des espaces immatériels, dont la première réalisation concernait la restructuration de la cour de l'ancienne École Polytechnique, par un assemblage de poutrelles découpant une portion d'espace à travers les grilles métalliques. Il réalisait ces projets de restructuration d'espaces le plus souvent avec des matériaux industriels, notamment des tubes métalliques, des grillages : *Schéma d'organisation d'un espace boisé « Hommage à Le Nôtre »* de 1967 également. En 1968, avec son *Organisation d'espace* du Musée Galliera, il montrait qu'un musée d'architecture ancienne pouvait recevoir les éléments démontés d'une grue moderne. En 1970, poursuivant les *Organisations d'espaces*, il concevait le projet concernant le chantier alors situé sur l'emplacement de l'ancienne gare Montparnasse, futur complexe au pied de la Tour Montparnasse d'Urbain Cassan. En 1973, son projet d'organisation de la vallée de la Seine du Havre à Paris, répondait à des considérations conceptuelles, écologiques et politiques.
Simultanément à la conception des *Organisations d'espaces*, à partir de 1968, les *Calligraphies d'humeur*, renouent avec son activité première de peintre et dessinateur, traçant des person-

nages très sommaires, parfois d'un trait élégant, souvent sur fond blanc ou parfois couvert d'un aplat de couleur vive. Il ne les montra d'ailleurs qu'en 1974, heurtant encore le milieu des artistes et un public réfractaires à la figuration.

Après les *Tables d'orientation* de 1976, entre 1978 et 1986, les *Espaces-peintures*, succédant aux *Calligraphies d'humeur*, synthèse entre ses spéculations spatiales et sa pratique picturale, figurent sommairement des paysages, hors toute vraisemblance, colorés par des aplats de couleurs vives sur fond blanc, coupés de chemins où errent des silhouettes de personnages avec un masque anonyme comme visage, et ponctués de zébrures abstraites-lyriques.

En 1987 et pendant plus de cinq ans, dans les *Peintures noir et blanc*, les masques de la série des *Espaces-peintures*, mais noirs, deviennent le thème principal entouré d'éléments de paysage, arbres, rochers également noirs, masques et éléments du décor comme en suspension sur la surface blanche de la peinture. Dans le même moment, il commence une série de petites sculptures à partir de pierres ramassées pour leur étrangeté.

En 1992, commence la série des *Peintures-couleurs*, dans laquelle Sanejouand retrouve l'usage de la couleur et un travail plus pictural pour les pierres, les arbres, qui auparavant accompagnaient les masques, parfois des poissons, des oiseaux, plus consistants, plus réels que les silhouettes humaines précédentes. Si le parcours de Sanejouand peut paraître déroutant, découvrant tour à tour des formes d'expression différentes, les exploitant, les mettant en doute avant de les abandonner, passant alternativement du concret en espace réel, à l'imaginaire figuré, du tactile au signe, l'intérêt de ce parcours consiste peut-être dans l'indifférence qu'il sous-entend en regard des options péremptoires et exclusives les unes des autres, figuration contre abstraction, œuvre contre concept, etc., qui régissent et divisent le microcosme de l'art contemporain, alors que lui, se déclarant libre et indépendant, assume au moins sa curiosité d'en explorer sans complexe les traverses les plus contradictoires, les plus fréquentées jusqu'aux lieux communs, ne serait-ce que pour voir où ça le mène, dans une remise en cause de toutes les références actuelles, où il se remet sans cesse en cause lui-même.

■ Jacques Busse

BIBLIOGR. : In : *L'Art du xxᵉ siècle*, Larousse, Paris, 1991 – M. Enrici : *Jean-Michel Sanejouand, Espaces-peintures 1978-1986*, Paris, 1991 – in : *Diction. de l'Art Mod. et Contemp.*, Hazan, Paris, 1992 – Catalogue de l'exposition rétrospective *Jean-Michel Sanejouand*, Centre Georges Pompidou, Paris, 1995 – Itzhak Goldberg : *Jean-Michel Sanejouand*, in : Beaux-Arts, nº 137, Paris, sept. 1995.

VENTES PUBLIQUES : PARIS, 20 mai 1992 : *Sans titre* 1981, h. et gche/pap. (110x110) : **FRF 9 500** – PARIS, 22 déc. 1995 : *Paysage* 1978, acryl./t. (88,5x116) : **FRF 6 800**.

SANESI Niccolo ou Nicola
Né en 1818 à Florence. Mort le 7 décembre 1889 à Florence. xixᵉ siècle. Italien.

Peintre d'histoire, batailles, scènes de genre, graveur.

MUSÉES : PRATO (Gal. Antique et Mod.) : *Margherite Pusterla conduite au gibet – La Vraie Charité*, deux tableaux – *Soldats en costume du Moyen Âge* – ROME (Gal. d'Art Mod.) : *La Bataille de San Martino*.

VENTES PUBLIQUES : MILAN, 7 nov. 1991 : *Les Lignes de la main* 1861, h/t (54,5x43) : **ITL 5 400 000**.

SANFILIPPO Antonio
Né en 1923 à Partanna (province de Trapani). Mort en 1980 à Rome. xxᵉ siècle. Italien.

Peintre. Abstrait-géométrique, préminimaliste.

Il fut élève de l'Académie des Beaux-Arts de Florence. À la fin de la guerre, il se fixa à Rome, où il se lia avec Giulio Turcato, retrouva ses amis siciliens Pietro Consagra et Ugo Attardi, connut Carla Accardi qu'il épousa. Ensemble, ils firent le voyage de Paris, à Rome, ils fréquentaient l'atelier de Renato Guttuso, dont ils partageaient l'option politique mais non l'esthétique. Dès 1947, avec ses amis, il fut l'un des co-signataires du manifeste *Forma 1*, exprimant une position qui se voulait alors marxiste et abstraite, en opposition au réalisme socialiste, ainsi que collaborateur de la revue du même titre. Il a participé à des expositions collectives, dont : 1947 Rome, avec le groupe *Forma 1*, galerie Art Club ; 1948, 1954 Biennale de Venise ; 1948, 1951, 1955, 1959 Quadriennale de Rome. Sa première exposition personnelle eut lieu à Rome en 1951.

En 1947, son adhésion à *Forma 1* signifiait qu'il prenait place dans la seconde génération de l'abstraction. Il s'opposait à tout réalisme conformiste, exploitant des formes abstraites radicales, dont la rigueur exclut toute possibilité d'associations mentales ou synesthésiques avec quelque réalité, quelque sentiment, quelque sensation que ce soit. Dans la conception d'une abstraction « concrète », comme on disait parfois alors, la peinture de Sanfilippo présageait l'ascèse des futurs minimalistes.

Bien qu'il soit artificiel de diviser la totalité d'un œuvre accompli en périodes distinctes, dans le cas de Sanfilippo, on ne peut pas en ignorer les deux groupes principaux, l'un, de 1947 à 1950 et quelques, constitué de peintures abstraites découlant des formes découpées, sans être géométriques, d'une grande diversité de formes et richesse d'accords colorés. Dans ses peintures d'après 1950 et surtout à partir de 1960, les signes abstraits, points, traits, touches, semblent naître de l'espace de la toile, comme des particules issues du néant, et viennent condenser leur énergie au centre, comme pour constituer un astre.

BIBLIOGR. : Michel Seuphor, in : *Diction. de la Peint. Abstraite*, Hazan, Paris, 1957 – B. Dorival, sous la direction de, in : *Peintres contemp.*, Mazenod, Paris, 1964 – in : Catalogue de l'exposition *Forma 1, 1947-1987*, Mus. de Brou, Bourg-en-Bresse, Gal. Mun. d'Art Contemp., Saint-Priest, 1987, abondante documentation – in : *Diction. de l'Art Mod. et Contemp.*, Hazan, Paris, 1992.

VENTES PUBLIQUES : ROME, 19 juin 1980 : *Composition* 1967, acryl./t. (70x90) : **ITL 800 000** – ROME, 22 mai 1984 : *Composition* 1944-1959, h/t (73x60) : **ITL 2 000 000** – MILAN, 14 déc. 1988 : *Sans titre* 1963, h/t (59x49) : **ITL 3 200 000** – ROME, 10 avr. 1990 : *Œuvre 7-60* 1960, h/t (73x54) : **ITL 10 500 000** – ROME, 30 oct. 1990 : *Des siècles après nº 1* 1955, h/t (60x50) : **ITL 7 500 000** – ROME, 19 avr. 1994 : *Structure intime* 1959, h/t (73x100) : **ITL 8 050 000** – ROME, 14 nov. 1995 : *Peinture 12* 1958, h/t (55x41) : **ITL 6 900 000** – MILAN, 2 avr. 1996 : *Sans titre* 1962, h/t (96,5x145,5) : **ITL 11 500 000** – MILAN, 20 mai 1996 : *Composition* 1966, temp./t. (196x145) : **ITL 13 800 000**.

SANFORD Edward Field
Né le 6 avril 1886 à New York. Mort en 1934. xxᵉ siècle. Américain.

Sculpteur de figures.

Il fut élève des Académies des Beaux-Arts de New York et Munich et de l'Académie Julian de Paris.

VENTES PUBLIQUES : NEW YORK, 29 sep. 1977 : *Inspiration* 1929, bronze, patine verte (H. 47,6) : **USD 800** – NEW YORK, 22 mai 1980 : *Inspiration* 1929, bronze doré (H. 47,9) : **USD 2 600** – NEW YORK, 23 mars 1984 : *Pegasus* 1914, bronze (H. 71,8) : **USD 2 800** – NEW YORK, 5 déc. 1986 : *Pegasus* 1914, bronze (H. 71,8) : **USD 3 500** – NEW YORK, 9 sep. 1993 : *Danseuse*, bronze (H. 32,4) : **USD 690**.

SANFORD Isaac
xviiiᵉ-xixᵉ siècles. Actif à Hartford (Connecticut) de 1783 à 1822. Américain.

Peintre de miniatures, graveur au burin.

SANFOURCHE Jean-Joseph
Né en 1929 à Rochefort-sur-Mer (Charente-Maritime). xxᵉ siècle. Français.

Peintre et sculpteur, technique mixte. Art-brut.

Dans le sillage de Dubuffet, y compris lorsqu'il écrit, avec le souvenir de Céline, les renseignements biographiques qu'il émet restent indéchiffrables. Son enfance, sa naissance peut-être, semble s'être passée vers Bordeaux et Rochefort-sur-Mer, puis, pendant la guerre et l'occupation, à Limoges. Après quoi, il semble avoir pas mal voyagé, puis avoir séjourné à l'abbaye de Solignac, près de Limoges de nouveau, etc.

Il participe à des expositions collectives, depuis la première Biennale de Paris et les Salons de la Jeune Peinture et des Surindépendants. Ensuite, il est malaisé de distinguer ses participations à des expositions collectives dont il ne mentionne pas les titres, de ses expositions personnelles, d'entre lesquelles, en 1985 au Centre d'Art d'Eymoutiers, en 1992 à l'Espace Tecnic de Mulhouse.

Il peint sur toile, drap, bois, tuiles ; il sculpte le bois, la pierre qu'il peint ; il travaille le bronze, l'émail. À l'instar de Gaston Chaissac, il produit généreusement tout ce qui lui passe par la tête et les mains.

MUSÉES : LAVAL (Mus. d'Art Naïf) – LIMOGES (Mus. de l'Évêché) – LYON (Mus. des Beaux-Arts) – NANTES (Mus. des Beaux-Arts) – PARIS (Mus. Nat. d'Art Mod.) – PARIS (Mus. des Arts Décoratifs) – ROCHEFORT-SUR-MER (Mus. des Beaux-Arts) – LES SABLES-D'OLONNE (Mus. d'Art Mod.).

SÄNFTL Franz
Né en 1685 à Regen. Mort en 1745 à Regen. xviiie siècle. Allemand.
Peintre.
Père de Quirin Franz S.

SÄNFTL Franz Joseph
Né en 1709 à Regen. Mort en 1763 à Regen. xviiie siècle. Allemand.
Peintre.
Fils de Franz S. Il a peint un tableau d'autel dans l'église du Saint-Esprit de Regen.

SÄNFTL Quirin Franz
Né en 1720 à Regen. Mort en 1762 à Regen. xviiie siècle. Allemand.
Peintre.
Frère de Franz Joseph S.

SANG Frederic Jacques
xixe siècle. Français.
Peintre d'architectures, intérieurs, marines.
Il était actif de 1840 à 1884.
Musées : Carpentras : *La Côte de Jersey.*
Ventes Publiques : Paris, 11 fév. 1919 : *Vapeur entrant au port :* FRF 100 – Londres, 19 mai 1976 : *Vue du Trocadéro, Paris 1876,* h/t (32x45) : **GBP 300** – Londres, 19 avr. 1978 : *Vue du Trocadéro 1878,* h/t (32x45) : **GBP 900** – Londres, 17 nov. 1994 : *Vues intérieures du Club des Conservateurs : Le hall d'entrée et Le grand escalier,* ensemble de trois cr. et aquar. (approx. 34x39) : GBP 8 625.

SANG Johann Georg
Né le 30 octobre 1744 à Munich. xviiie siècle. Allemand.
Peintre.
Élève de Gottfried Stuber. Il a exécuté des peintures pour des églises de Freising et de Munich.

SANGALLI Baldassare ou **Carl Balthasar Innocentius**
Né le 3 septembre 1755 à Pavie. Mort le 7 juin 1818 à Stettin. xviiie-xixe siècles. Allemand.
Sculpteur.
Il a sculpté l'autel et le buffet d'orgues pour l'église de Kremzow.

SANGALLO Antonio da
Né en 1455 à Florence. Mort le 27 décembre 1534 à Florence. xve-xvie siècles. Italien.
Sculpteur et architecte.
Fils de Francesco (Giamberti) S. et frère de Giuliano. Il collabora de longues années avec son frère Giuliano. Il sculpta des statues et des crucifix.

SANGALLO Francesco, dit **Giamberti**
Né en 1405. Mort en 1480. xve siècle. Italien.
Sculpteur sur bois.
Père d'Antonio et de Giuliano S.

SANGALLO Francesco da, dit **il Margotta**
Né le 1er mars 1494. Mort le 17 février 1576. xvie siècle. Italien.
Sculpteur et architecte.
Fils de Giuliano et frère de Sebastiano Sangallo. Il subit l'influence de Michel-Ange à Rome. Il sculpta de nombreux tombeaux à Rome, à Florence, au Mont-Cassin et à Naples.
Bibliogr. : G. K. Loukomski : *Les Sangallo,* Collection Les grands architectes, Paris, 1934.
Musées : New York (Mus. Pierpont Morgan) : *Saint Jean-Baptiste,* statue bronze – Prato (Gal.) : *Saint Jean Baptiste,* statue bronze.

SANGALLO Gian Giacomo da
xve-xvie siècles. Italien.
Sculpteur.
Il fut actif de 1496 à 1517. Il travailla à la cathédrale de Milan.

SANGALLO Giuliano da
Né en 1445 à Florence. Mort le 20 octobre 1516 à Florence. xve-xvie siècles. Italien.
Sculpteur, architecte et ingénieur.
Fils de Francesco Giamberti S. et père de Francesco Margotta S. Il fut le successeur spirituel de Brunelleschi. Il travailla à Florence, en Toscane, à Rome, Milan et Naples.

SANGALLO Sebastiano ou **Bastiano da**, dit **Aristotile**
Né en 1481 à Florence. Mort le 31 mai 1551 à Florence. xvie siècle. Italien.
Peintre d'histoire et décorateur.

Fils de Giuliano et frère de Francesco Sangallo II. Élève de Perrugino. Il mérita le surnom de l'Aristotile pour ses connaissances en perspective et en anatomie. Il imita le style de Michel-Ange et fut employé par lui pour la préparation des peintures de la chapelle Sixtine. Devenu plus tard l'ami de Raphaël, il construisit le Palazzo Pandolfini à Florence sur les dessins de celui-ci. Sebastiono Sangallo, comme peintre, paraît surtout s'être attaché à des travaux tels que les décors de théâtres, les façades de maisons, etc.

SANGAR Thomas L.
xixe siècle. Britannique.
Graveur.
Il était graveur au burin.

SANGARS. Voir **LA PEÑA Arnaldo de**

SANGEOT Charles
xixe siècle. Français.
Paysagiste.
Le Musée de Rochefort conserve une aquarelle de lui.

SÄNGER Dominikus
Né le 6 octobre 1845. Mort le 6 mars 1897. xixe siècle. Actif à Munich. Allemand.
Sculpteur.

SANGER John
xviiie siècle. Travaillant en 1763. Britannique.
Paysagiste.

SÄNGER Philipp. Voir **SENGHER**

SÄNGER Philipp Christian Bernhard
xviiie siècle. Allemand.
Peintre de compositions religieuses.
Il a peint une *Sainte Trinité* pour l'église d'Untermassfeld, en 1744.

SANGHER Jan de
xviie siècle. Éc. flamande.
Sculpteur sur bois.
Il travailla aux confessionnaux de l'église Sainte-Anne à Bruges en 1699.

SAN GIL Francisco de
xvie siècle. Espagnol.
Sculpteur.
Actif à Valladolid et à Burgos, il collabora à la sculpture des boiseries du chœur de Santo Domingo de la Calzada de 1521 à 1523.

SANGIORGI Nicolas
xixe siècle. Italien.
Graveur au burin.
Il travailla à Rome le 17 mars 1844.

SANGIORGIO Abbondio
Né le 16 juillet 1798 à Milan. Mort le 2 novembre 1879 à Milan. xixe siècle. Italien.
Sculpteur.
Élève de Pacetti. Il travailla surtout à Milan et à Turin.

SANGIOVANNI Benedetto
Né en 1781 à Laurino. Mort le 13 avril 1853 à Brighton. xixe siècle. Depuis environ 1828 actif en Angleterre. Italien.
Sculpteur.
Il n'eut aucun maître et s'établit à Londres vers 1828.

SANGLADA Pere ou **Canglada**
xive-xve siècles. Actif à Barcelone. Espagnol.
Sculpteur sur bois.
Il sculpta des statues d'une fontaine à Barcelone et une statue de la Vierge dans l'église de Montréal de Palerme en 1401.

SANGMOLEN Martinus, orthographe erronée. Voir **SAAGMOLEN**

SANGNIER Amédée
Né à Paris. xixe-xxe siècles. Français.
Peintre de paysages.
Il exposait au Salon de Paris, où il débuta en 1874.

SANGRONIZ José ou **Sangronis**
Mort en 1586 à Grenade. xvie siècle. Espagnol.
Sculpteur.
Il a sculpté la *Fontaine aux lions* dans l'Hôtel de Ville de Grenade.

SANGSTER Hendrik Alexander
Né le 25 septembre 1825 à Nijkerk. Mort le 25 février 1901 à Amsterdam. xixe siècle. Hollandais.

Portraitiste.

Le Musée d'Amsterdam conserve de lui les portraits de *Johan Eduard de Vries, directeur de théâtre*, de *Maria Fransisca Engelman-Bia, actrice, dans le rôle de Juffer Serklaas* et de *Johannes Hermanus Albregt, acteur.*

SANGSTER Samuel
Né vers 1804. Mort le 24 juin 1872. XIX^e siècle. Britannique.
Graveur.
Élève de W. Finden. Il grava pour des almanachs et des revues.

SANGUESA Miquel de
XVI^e siècle. Actif en Castille. Espagnol.
Sculpteur.
Les œuvres de ce sculpteur ne sont pas connues, mais on doit admettre que ses contemporains lui reconnaissaient une valeur artistique puisqu'il fut choisi avec son collègue Miguel Ribas pour la taxation du retable de l'église de Pozuelo, œuvre de Francisco Giralte.

SANGUIGNI Battista di Biagio
Né en 1392. XV^e siècle. Italien.
Enlumineur.
Actif à Florence, il subit l'influence de fra Angelico. Il enlumina plusieurs antiphonaires pour des églises de Florence.

SANGUINETO Rafaël
Mort le 15 juin 1705. XVII^e siècle. Actif à Madrid. Espagnol.
Peintre.
Ami d'Alonso Cano. D'origine noble, il travailla en amateur.
VENTES PUBLIQUES : LONDRES, 7 juil. 1911 : *Carolus Raepralius et des esclaves enchaînés* : **GBP 41.**

SANGUINETTI Alessandro
Né en 1816 à Carrare. XIX^e siècle. Italien.
Sculpteur.
Frère de Francesco et élève de Rauch ; il s'établit à Florence dès 1835.

SANGUINETTI Carlo
XIX^e siècle. Italien.
Sculpteur de figures.
Il était actif en 1857.
MUSÉES : NANCY (Mus. des Beaux-Arts) : *Jeune pêcheur napolitain.*

SANGUINETTI Francesco
Né vers 1800 à Carrare. Mort le 15 février 1870 à Munich. XIX^e siècle. Allemand.
Peintre de paysages, sculpteur.
Il fit d'abord de la peinture de paysages, après avoir fait partiellement ses études à Munich. Plus tard, il s'adonna à la sculpture, travaillant à Milan, où se trouvent ses meilleurs ouvrages. Sa vie fut marquée par de grands malheurs. Il avait réussi par une épargne presque sordide, à réunir une fortune estimable et semblait devoir jouir d'une existence enviable. Sa fille, jeune personne d'une beauté remarquable, fut assassinée par jalousie à l'âge de dix-neuf ans ; une partie de son bien lui fut enlevée par la trahison d'un ami ; enfin les remarquables collections d'œuvres d'art et de tableaux qu'il avait réunies lui furent en quelque sorte soustraites par des marchands indélicats. Il mourut dans la misère.

SANGUINETTI Giovanni
Né en 1789 à Mantoue. Mort le 7 septembre 1867 à Rome. XIX^e siècle. Italien.
Peintre de genre et d'histoire, aquarelliste.
Il travailla plusieurs années à Pérouse et y enseigna la peinture. Ses aquarelles sont estimées. Il subit l'influence d'Overbeck.

SANGUINETTI Lazarus Maria
XVIII^e siècle. Actif à Nancy vers 1702. Autrichien.
Peintre.
Peintre du duc Léopold de Lorraine.

SANGYÔ-AN. Voir TANGEN

SANH Georges
Né le 16 mars 1909 à Hanoi (région du Tonkin, indochinoise à l'époque). XX^e siècle. Français.
Peintre.
Depuis 1935, il était établi à Nice. Il a figuré dans des expositions collectives, notamment à Nice, Cannes et Vence ; et, depuis 1949, dans divers groupes de peintres français, présentés dans les grandes villes de Suède, Norvège et du Danemark.
VENTES PUBLIQUES : NICE, 29-30 déc. 1954 : *Nature morte, céramique et fleurs* : **FRF 16 000.**

SANHES Nicolas
XX^e siècle. Tchécoslovaque.
Sculpteur, graveur, dessinateur.
Jeune artiste ruthénois, il exposa en 1995 au musée Denys-Puech à Rodez.
MUSÉES : TOULOUSE (FRAC, Espace d'art Mod. et Contemp.) : *Sans titre* 1994, quatre grav.

SANI Alessandro
Né à Florence. XIX^e-XX^e siècles. Italien.
Peintre de genre, intérieurs.
Le musée d'Arras conserve une peinture : *Scène d'intérieur*, signé Sani, sans indication de prénom. Nous la croyons d'Alessandro Sani, mais il n'est pas impossible qu'elle soit de David Sani, qui a traité les mêmes sujets.
VENTES PUBLIQUES : LONDRES, 26 mars 1929 : *Intérieur de taverne* : **GBP 54** – PARIS, 26 fév. 1947 : *Deux moines gourmets* : **FRF 15 000** – LONDRES, 12 mai 1972 : *Moines buvant* : **GNS 380** – LONDRES, 4 mai 1973 : *La bonne histoire* : **GNS 500** – LONDRES, 15 mars 1974 : *Le joueur de cartes* : **GNS 500** – LONDRES, 9 mai 1979 : *Scène de taverne*, h/t (49,5x36) : **GBP 1 500** – MILAN, 22 avr. 1982 : *Un bon déjeuner*, h/t (95,5x150) : **ITL 7 500 000** – NEW YORK, 24 fév. 1983 : *Un joyeux air*, h/t (56,5x70) : **USD 2 000** – LONDRES, 27 fév. 1985 : *Sa chanson préférée*, h/t (59,5x47) : **GBP 2 800** – NEW YORK, 25 fév. 1988 : *On goûte le vin*, h/t (63,5x48) : **USD 8 800** – NEW YORK, 20 jan. 1993 : *Une question de goût*, h/t (30,5x40) : **USD 2 300** – NEW YORK, 17 fév. 1993 : *La famille*, h/t (91,4x71,1) : **USD 44 850** – NEW YORK, 15 oct. 1993 : *Un bon juge*, h/t (34,9x43,8) : **USD 3 220** – NEW YORK, 26 mai 1994 : *La mésaventure*, h/t (50,8x63,5) : **USD 5 750** – LONDRES, 16 nov. 1994 : *La lettre d'amour*, h/t (38x29) : **GBP 1 092** – ROME, 5 déc. 1995 : *Scène du XVII^e siècle*, h/t (60x50) : **ITL 12 964 000** – LONDRES, 13 mars 1996 : *Cadeau des produits de la ferme*, h/t (40x56) : **GBP 1 495.**

SANI David
Né à Florence. XIX^e-XX^e siècles. Italien.
Peintre de genre.
Il a surtout exposé à Florence.
VENTES PUBLIQUES : VIENNE, 15 mars 1977 : *Le Baise-main*, h/t (60x40) : **ATS 80 000** – NEW YORK, 26 mai 1992 : *Les Bulles de savon pour amuser le bébé* 1889, h/t (55,9x77,4) : **USD 6 050** – NEW YORK, 27 mai 1993 : *La lettre d'amour*, h/t (63,5x50,8) : **USD 9 200** – NEW YORK, 28 mai 1993 : *Comme grand-père !*, h/t (61x76,7) : **USD 6 325** – NEW YORK, 20 juil. 1995 : *La Servante curieuse*, h/t (40,6x33) : **USD 4 312.**

SANI Domenico Maria ou Sanni
Né le 18 avril 1690 à Cesena. Mort vers 1772. XVIII^e siècle. Espagnol.
Peintre d'histoire, scènes de genre, figures.
Il s'établit en Espagne en 1721 et fut peintre à la cour de Philippe V puis de Charles III d'Espagne.
MUSÉES : MADRID (Prado) : *Fou – Mendiant – Le Charlatan de village – Réunion de mendiants.*

SANI Ippolito
XVII^e siècle. Actif à Lucques au début du XVII^e siècle. Italien.
Peintre.
Premier maître de Pietro Ricchi.

SANIELEVICI Salomon
Né en 1878 à Botosani. XX^e siècle. Actif en Allemagne. Roumain.
Peintre de paysages.
Il se fixa à Munich.
MUSÉES : BUCAREST (Mus. Simu) : *Paysage ensoleillé.*

SAN IGNACIO PARAMO Maria de
Née le 2 février 1592 à Madrid. Morte le 17 octobre 1660 à Madrid. XVII^e siècle. Espagnole.
Dessinatrice.
Religieuse de l'ordre des Augustines.

SANIN Piérart
XV^e siècle. Actif à Tournai. Éc. flamande.
Sculpteur.
Il travailla pour l'église de Saint-Brice en 1447.

SANINI Alemanno ou Sannini
Né peut-être en 1690. Mort en 1740. XVIII^e siècle. Actif à Pescia. Italien.
Peintre.

SANJURJO Antonio
Né à Rabade. Mort en 1830. XIX^e siècle. Actif en Galice. Espagnol.

Sculpteur.

Élève de J. Adan. Il sculpta un groupe d'anges dans la Grande Chapelle de la cathédrale de Lugo et travailla aussi pour des églises de Saint-Jacques-de-Compostelle.

SANJURÔPPÔ-GAISHI. Voir RAI SAN-YÔ

SANJUST Luca

Né en 1959 à Rome. xxe siècle. Italien.

Peintre, pastelliste. Tendance abstraite.

Il vit et travaille en Toscane. Outre des participations à des expositions collectives, il expose individuellement : en 1985 Milan et Rome ; en 1987 Rome, Accademia Tedesca ; 1988 Paris, galerie Krief et Valence ; 1988, 1991, 1993 Vérone, Atelier Graffiti Now ; 1989 Rome, Académie américaine ; 1990 Mantoue ; 1994 Mantoue, 1995 Paris, galerie Vidal-Saint Phalle.

Ses peintures sont constituées de quelques formes abstraites très simples, couvertes d'aplats de couleurs vives, complétées éventuellement d'un élément figuratif à fonction symbolique.

SANLOT-BAGNINAULT René

Né à Paris. xixe siècle. Français.

Peintre de paysages.

Il fut élève de Thomas Couture. Il exposait au Salon de Paris, où il débuta en 1865.

SANMARCHI Marco. Voir SAN MARTINO

SANMARCO Fabrizio

Mort le 12 août 1662 à Rocca. xviie siècle. Actif à Rocca d'Evandro. Italien.

Peintre.

SANMARTI Y AGUILO Medardo

Né à Barcelone (Catalogne). Mort en 1891. xixe siècle. Espagnol.

Sculpteur de monuments, bustes.

Il fut élève de Jeronimo Sunol.

Il sculpta des bustes et des monuments à Madrid.

Musées : Madrid (Mus. Mod.) : *Buste de Don Manuel Becerra.*

SANMARTINO Gennaro ou Sammartino

xviiie-xixe siècles. Italien.

Modeleur de figurines de crèches.

Frère et élève de Giuseppe Sanmartino. Ses œuvres se trouvent dans presque toutes les collections de figurines de crèches, ainsi qu'au Musée National de Munich.

SANMARTINO Giuseppe ou Sammartino ou San Martino

Né en 1720 à Naples. Mort le 12 décembre 1793 à Naples. xviiie siècle. Italien.

Sculpteur, surtout de figurines et de crèches, et modeleur. Baroque.

Frère de Gennaro Sanmartino, élève de Fel. (ou Matteo) Bottiglieri. Il subit l'influence du Bernin et fut un représentant typique du vérisme du xviiie siècle, spécialiste des figurines de crèches. Ses œuvres se trouvent dans la cathédrale et dans des églises de Naples. Dans l'ancienne chapelle Sansevero, devenue au cours des xviie et xviiie siècles église Santa Maria di Pietà dei Sangro, il a sculpté, en 1753, le désormais célèbre *Christo velato* (Christ voilé). La sculpture fut longtemps attribuée à Antonio Corradini, auteur dans le même lieu de la statue allégorique de *La Pudeur.* Cette sculpture resta longtemps presque inconnue, placée à l'endroit voulu par le prince Raimondo di Sangro, dans une sorte de crypte souterraine. Elle fut donc conçue pour être éclairée du dessus. Maintenant placé au centre de la nef, le Christ mort est totalement enveloppé d'un suaire dont les innombrables plissures, à l'origine destinées à répondre à un éclairage inusité, révèlent plus théâtralement que douloureusement le corps supplicié et le visage émacié. La conjoncture initiale très spéciale a amené au milieu du xviiie siècle Sanmartino à une création qui sera beaucoup plus en accord avec un romantisme du fantastique ou même avec les grâces sophistiquées du Nouveau Style. Pendant son séjour à Naples, Antonio Canova tenta d'acquérir l'œuvre. Non dénuée d'étrangetés, l'église Santa Maria di Pietà dei Sangro est un des lieux les plus captivants de Naples. ■ J. B.

Musées : Munich (Mus. Nat.) : figurines de crèches – Naples (Capodimonte) : figurines de crèches.

Ventes Publiques : Paris, 25 juin (avant 1970) : *Enfants symbolisant les Saisons et les Éléments,* marbre, deux groupes : BEF 24 000.

SANMIGUEL Manuel

Né à Barcelone. Mort en février 1903 à Mula. xixe siècle. Espagnol.

Peintre.

Il exécuta des peintures décoratives dans des églises de Murcie.

SANMINIATELLI Bino

Né le 7 mai 1896 à Florence. xxe siècle. Italien.

Dessinateur.

À Paris, il expose aux Salons d'Automne et des Indépendants, ainsi qu'à la Société Léonard de Vinci.

SANN Jacob

Né en 1874 à Oslo. xixe-xxe siècles. Norvégien.

Peintre de paysages.

Il fut élève de Christian Krohg et, à Paris, de William Bouguereau.

Musées : Oslo (Gal. Nat.).

SANNA Giovanni

Mort le 22 mai 1622 à Rome. xviie siècle. Italien.

Peintre.

SANNA-PIU Francesco

xviiie siècle. Actif à Sassari dans la première moitié du xviiie siècle. Italien.

Peintre.

Il a peint deux *Scènes de la Passion* pour l'église de Galtelli en 1724.

SANNDERS John. Voir SANDERS John, fils

SANNE Giovanni di Tommaso

xve siècle. Actif à la fin du xve siècle. Italien.

Sculpteur.

Il travailla en 1499 à la cathédrale d'Orvieto.

SANNINO Santillo ou Sandino

Mort en 1685. xviie siècle. Actif à Naples. Italien.

Peintre.

Élève de Man. Stanzioni. Il peignit des tableaux d'autel pour des églises de Naples.

SANNOM Charlotte Amalie

Née le 29 septembre 1846 à Ryköbing. Morte le 18 décembre 1923 à Nöddebo. xixe-xxe siècles. Danoise.

Peintre.

Elle fut élève de P. Vilhelm Kyhn.

SANNUTI Giulio ou Sannuto ou Sannutus. Voir SANUTO

SANNYS François de

Né en 1559 à Anvers. xvie siècle. Français.

Peintre de cartons de tapisseries.

Il travailla à la Manufacture de porcelaine de Fontainebleau à partir de 1581.

SANO

xxe siècle. Japonais.

Peintre de figures, paysages. Style occidental.

En 1952, il fit une exposition personnelle de ses œuvres.

À des figures peintes au Japon, il y joignait de larges paysages parisiens. Influencé par la peinture occidentale, il doit à la tradition japonaise un art particulier de la mise en page.

SANO E. B.

Né à Paris. Mort en 1878 à Anvers. xixe siècle. Actif en Belgique. Français.

Peintre d'intérieurs, paysages urbains, architectures.

Il a surtout peint des intérieurs, des vues de villes et des paysages de ruines.

Musées : Liège : *Intérieur de ville.*

SANO di Andrea Battilori

xve siècle. Actif à Sienne en 1446. Italien.

Peintre et enlumineur.

SANO di Giorgio Berardi. Voir BERARDI

SANO di Giovanni

xive siècle. Actif à Sienne. Italien.

Sculpteur.

Il a sculpté en 1365 un bas-relief *(Baptême du Christ)* pour l'église de la Congrégation de la Charité à Citta di Castello.

SANO di Matteo ou Ansano

Mort après le 27 juillet 1434 probablement à Pérouse. xve siècle. Actif à Sienne. Italien.

Sculpteur et architecte.

Il travailla pour les cathédrales de Sienne et d'Orvieto, puis à Pérouse.

SANO di Pietro, appelé aussi **Ansano di Pietro di Mencio**
Né en 1406 à Sienne. Mort en 1481 à Sienne. XVe siècle.
Éc. siennoise.

Peintre de compositions religieuses, dessinateur.

C'est seulement vers 1830 que des critiques avisés remirent en honneur l'École siennoise, oubliée depuis longtemps au profit de l'École florentine dont les grands artistes du XVIe siècle avaient complètement éclipsé les peintres plus imprégnés de tradition chrétienne, tels que Duccio, Simone Martini, les Lorenzetti, considérés alors comme des « naïfs ». Au commencement du XVe siècle on trouve une multiplicité, non seulement de peintres, mais de familles entières, où pendant une longue série d'années, l'art s'était progagé de père en fils. C'est ainsi que l'art se développait dans la république, quand de nouvelles occasions de produire de grands ouvrages se présentèrent par deux canonisations : saint Bernardin et sainte Catherine de Sienne.

On a pu dire de Pietro Sano *qu'il vécut tout en Dieu* et l'on peut ajouter que son enthousiasme pour saint Bernardin et sa dévotion pour la Vierge furent pour lui deux sources intarissables d'inspiration.

Saint Bernardin, mort en 1444 dans la ville d'Aquila, fut canonisé par Nicolas V en 1450, à l'occasion du grand Jubilé. Cette canonisation, qui fut un grand événement, non seulement en Italie, mais dans toute la chrétienté, le fut encore plus à Sienne. Il y eut donc une ferveur exceptionnelle dans cette cité mystique entre toutes. Pietro di Sano trouva là un des meilleurs prétextes à exprimer son génie particulier. Il multiplia les portraits ou les scènes de la *Vie de saint Bernardin*. C'est à lui que les moines confièrent le soin de tracer l'image du fondateur de leur couvent de l'Observance. Dans cette œuvre capitale de sa jeunesse, Pietro Sano fit preuve d'une dévotion totale au saint et cette tâche fut menée avec tant d'amour que les moindres parties sont de parfaits chefs-d'œuvre. En dehors de cette chapelle il décora du vivant de saint Bernardin, et peut-être même sous sa direction, une autre église.

Sainte Catherine de Sienne, morte à Rome en 1380, fut canonisée par Pie II en 1461. Pietro Sano se vit confier l'exécution de la peinture de la nouvelle sainte, seconde patronne de Sienne. C'est dans ces circonstances qu'il fut résolu, par délibération solennelle, que son image serait peinte dans une des salles du palais public : il produisit une œuvre toute de pureté. Dans la décoration de la Porte Romaine, il put encore introduire cette même sainte.

Mais Pietro di Sano fut avant tout un peintre de Madones ; son goût personnel se trouva si bien d'accord avec celui du public qu'il produisit à lui seul plus d'ouvrages de ce genre que tous les artistes siennois de la même génération pris ensemble. Cette production intensive se reflète dans ses œuvres. La demande était telle qu'il se contenta souvent de reproduire mécaniquement les mêmes types et les mêmes compositions. Cependant son tableau de l'*Assomption*, qu'il exécuta à l'âge de soixante-douze ans, témoigne par sa valeur exceptionnelle qu'il avait conservé toute sa verve et sa puissance créatrice. Mais ses Vierges les plus intéressantes ne sont pas celles qui expriment le mieux la royauté céleste. Il en est quelques-unes, et ce ne sont pas les moins belles, dont la physionomie est empreinte d'une sorte de mélancolie d'un charme indéfinissable. Cependant, on cite un triptyque à *La Vierge et l'Enfant* dont le panneau central seul semble de la main de Sano di Pietro, la peinture des volets et celle du fronton se réfère plutôt au style de Lorenzo di Pietro, son frère, connu sous le nom de il Vecchietta.

Deux peintures du Musée de Sienne reflètent cette conception, l'une dont le regard expressif, joint à son étreinte pleine d'angoisse laisse deviner le mystérieux pressentiment maternel ; l'autre, d'une pureté exceptionnelle, est tenue dans une gamme de tons très clairs ; elle fut commandée par une religieuse pour son oratoire « pour l'âme de son père et de sa mère ». Le peintre inspiré par cette piété filiale réalisa un chef-d'œuvre.

L'École siennoise, avant la naissance de Giotto, avait donné de remarquables signes de vie dans les ouvrages de Guiddo de Sienne et de son frère Mino. L'art de ce pays aspirait instinctivement à se rendre l'auxiliaire de la prière et de la contemplation. Cette école se développa en gardant toujours la même signification ; elle accomplit des progrès techniques, mais sans abdiquer son double caractère de grâce jolie et de douceur ; elle resta aimable et tendre, souriante et facile, attachée à la beauté d'une élégance fluette qu'à la beauté délicate plutôt qu'à la beauté majestueuse et imposante. Les peintures siennoises ont, en quelque sorte, un cachet langoureux et extatique, qui arrive à l'idéal par une imitation naïve de la nature ; ces œuvres possèdent un charme qui impressionne vivement, et le sentiment religieux est beaucoup plus pur que celui des ouvrages de l'École florentine, du fait même de l'absence même de l'ampleur et de cette véritable beauté des formes que développa dans la suite l'étude des monuments de l'antiquité. Le ton des chairs clair et jaunâtre, la fluidité de l'aquarelle, les teintes plates de la miniature caractérisent ces productions de cette école. Ces peintures montrent les traits distinctifs qui persisteront longtemps, la tendresse du sentiment, la douceur, avec une limpidité de couleurs, une gaîté et une légèreté d'exécution qui sont et demeureront propres aux œuvres siennoises jusqu'à la fin du XVe siècle, et même dans les premières années du XVIe.

Musées : BORDEAUX : *L'ange Gabriel* – CHANTILLY : *Mariage mystique de saint François d'Assise avec la Chasteté, la Pauvreté et l'Humilité* – COLOGNE : *Saint François recevant les stigmates* – DRESDE : *Trois sujets religieux* – ÉDIMBOURG (Nat. Gal.) : *Couronnement de la Vierge* – MOSCOU (Gal. Roumianzeff) : *La Sainte Vierge* – NANTES : *Saint François d'Assise recevant les stigmates* – PARIS (Mus. du Louvre) : *Songe de saint Jérôme* – *Saint Jérôme agenouillé dans le désert* – *Légende de saint Jérôme* – *Mort de saint Jérôme* – *Apparition de saint Jérôme à deux personnages* – *Apparition de saint Jérôme et de saint Jean à saint Augustin* – SIENNE (Palais public) : *Sainte Catherine de Sienne* – SIENNE (Acad. des Beaux-Arts) : *Sainte Catherine de Sienne*, miniature – Madones.

VENTES PUBLIQUES : PARIS, 11 mai 1923 : *La Vierge et l'Enfant Jésus* : FRF 65 000 – LONDRES, 8 déc. 1926 : *La Crucifixion* : GBP 220 – PARIS, 25 jan. 1929 : *L'Annonciation*, attr. : FRF 3 800 – LONDRES, 15 mai 1929 : *La Vierge et l'Enfant* : GBP 580 – LONDRES, 12 juin 1931 : *Madone et l'Enfant avec des saints* : GBP 364 – PARIS, 19 mai 1933 : *La Vierge et l'Enfant*, triptyque : FRF 71 500 – LONDRES, 20 avr. 1934 : *La Vierge et l'Enfant entourés de saints* : GBP 273 – LONDRES, 22 avr. 1942 : *Scène de la Nativité*, attr. : GBP 190 – LONDRES, 31 mars 1944 : *La Vierge et l'Enfant* : GBP 735 – NEW YORK, 21 fév. 1945 : *Saint-Sigismond* : USD 1 700 – LONDRES, 25 oct. 1946 : *La Vierge et l'Enfant* : GBP 126 – LONDRES, 18 déc. 1946 : *La Vierge et l'Enfant* : GBP 400 – PARIS, 19 déc. 1949 : *La Madone et l'Enfant Jésus*, fond d'or : FRF 400 000 – LONDRES, 23 mai 1951 : *La Création du monde*, enluminure : GBP 130 – LONDRES, 26 juin 1964 : *La Naissance de la Vierge* : GNS 11 000 – LONDRES, 23 juin 1967 : *Saint Donatien et le Dragon* : GNS 13 500 – LONDRES, 10 avr. 1970 : *Vierge à l'Enfant* : GNS 13 000 – LONDRES, 1er nov. 1978 : *La Vierge et l'Enfant avec de saints et des anges*, h/pan., fond or, avec cadre d'origine (67x47) : GBP 24 000 – LONDRES, 12 déc. 1980 : *La Vierge et l'Enfant avec de saints personnages*, h/pan., fond or (62,8x45) : GBP 50 000 – NEW YORK, 19 mai 1981 : *Saint Bernard de Sienne porté par les anges*, h/pan., haut arrondi (34,2x23) : USD 15 000 – MILAN, 20 mai 1982 : *La Résurrection*, temp/pan. (74x68) : ITL 28 000 000 – NEW YORK, 20 jan. 1983 : *La Vierge et l'Enfant*, temp./pan., de forme octogonale (Diam. 23) : USD 8 000 – LONDRES, 6 juil. 1983 : *La Vierge et l'Enfant entourés d'anges*, h/pan. fond or (51,5x38) : GBP 32 000 – LONDRES, 10 juil. 1987 : *La Vierge et l'Enfant avec saint François d'Assise, Bernardino de Sienne et quatre anges*, h/pan., fond or (64,5x43) : GBP 80 000 – NEW YORK, 1er juin 1989 : *Sainte Marguerite d'Antioche*, détrempe fond d'or/pap., forme ogivale (101x42) : USD 77 000 – NEW YORK, 11 jan. 1991 : *Sainte Marie Madeleine*, temp. à fond or (20,8x25,2) : USD 52 800 – LONDRES, 10 juil. 1992 : *Vierge à l'Enfant avec saint Jean Baptiste et saint Léonard avec deux anges*, temp./pan. à fond or (47,5x38) : GBP 27 500 – NEW YORK, 20 mai 1993 : *Vierge à l'Enfant avec sainte Catherine et sainte Dorothée et quatre anges*, temp./pan. à fond or (64,1x44,5) : USD 167 500 – LONDRES, 10 déc. 1993 : *Vierge à l'Enfant avec saint Jean Baptiste et saint Léonard et avec deux anges*, temp. sur pan. à fond or (47,5x38) : GBP 89 500 – MILAN, 4 avr. 1995 : *Vierge à l'Enfant*, temp./pan. (40,5x32,7) : ITL 172 500 000 – NEW YORK, 16 mai 1996 : *Vierge à l'Enfant*, temp./pan. à fond or (43,2x31,8) : USD 63 000 – NEW YORK, 31 jan. 1997 : *La Nativité*, temp. à fond or/pan. (52,2x40,5) : USD 222 500.

SANOGUEIRA Rolando. Voir **SA-NOGUEIRA**

SANON
Né en 1957. XXe siècle. Haïtien.

Peintre.

Son style, très personnel, lui vaut le surnom de « Magicien ».

VENTES PUBLIQUES : PARIS, 24 jan. 1994 : *Cueillette imaginaire*, h/t (40x50) : FRF 5 000.

SANPOLO Battista
XVᵉ siècle. Italien.
Sculpteur d'ornements.
Il était actif à Bornato à la fin du XVᵉ siècle. Il travailla de 1492 à 1493 au fronton de l'Hôtel de Ville de Brescia.

SANPOLO Nicola. Voir **SAMPOLO**

SANQUIRICO Alessandro, l'Aîné
Né à Milan, le 27 juillet 1777 ou en 1780 selon d'autres sources. Mort le 12 mars 1849 à Milan. XIXᵉ siècle. Italien.
Peintre d'histoire, d'architectures, peintre de décors de théâtre, aquarelliste, dessinateur.
Il fut élève du décorateur de théâtre milanais Giovanni Perego. Lui aussi travailla surtout pour le théâtre de la Scala de Milan.
MUSÉES : MILAN (Gal. d'Art Mod.) : *Remise solennelle des clefs de la ville de Milan.*
VENTES PUBLIQUES : NEW YORK, 11 jan. 1994 : *La grande salle de danse du Palais des Doges avec Desdémone déclarant son amour pour Othello devant le Doge,* encre et lav. (28,9x38,3) : **USD 2 070** – PARIS, 22 fév. 1996 : *Vue d'un temple égyptien,* aquar. (50x34) : **FRF 11 000.**

SANQUIRICO Alessandro, le Jeune
Mort le 30 janvier 1926 à Milan. XIXᵉ-XXᵉ siècles. Italien.
Peintre, restaurateur.
Petit-fils d'Alessandro Sanquirico, l'aîné, et frère de Pio Sanquirico. Après 1900, il travailla à l'étranger.

SANQUIRICO Paolo
Né en 1565 à Villa di San Quirico. Mort en 1630 à Rome. XVIᵉ-XVIIᵉ siècles. Italien.
Sculpteur, médailleur et architecte.
Élève à Rome de Cam. Mariani et de Giacomo Antonio Moro. Il fut directeur de la Monnaie des papes.

SANQUIRICO Pio
Né le 20 octobre 1847 à Gudo Visconti. Mort le 10 juin 1900 à Milan. XIXᵉ siècle. Italien.
Peintre d'histoire, scènes de genre, portraits.
Petit-fils d'Alessandro, il fut élève, à l'Académie de la Brera, de G. Bertini. Il exposa à Turin, à Rome, à Milan et à Florence.

Sanquirico

MUSÉES : BUCAREST (Mus. Simu) : *Portrait de femme* – MILAN (Gal. d'Art) : *Fleurs* – MILAN (Brera) : *Giordano Bruno* – *Tommaso Campanella.*
VENTES PUBLIQUES : MILAN, 5 nov. 1981 : *Tête de jeune fille,* h/t (42x31,5) : **ITL 2 200 000** – PARIS, 1ᵉʳ déc. 1992 : *Jeune fille à la robe fleurie,* h/t (35x50) : **FRF 10 000** – MILAN, 8 juin 1993 : *La Bulle de savon,* h/t (77x54) : **ITL 7 000 000.**

SANRAKU. Voir **KANÔ SANRAKU**

SANREDAM. Voir **SAENREDAM**

SANREGRET Anonyme
Né vers 1960 à Montréal (Québec). XXᵉ siècle. Canadien.
Peintre, sérigraphe. Figuration libre.
Il a touché à tout, poésie, musique, peinture. Depuis 1991, il participe à des expositions collectives et se manifeste individuellement, le plus souvent dans des lieux alternatifs.
Il s'est souvent produit peignant une œuvre en public.

SANREINO Matheus. Voir **SANREMO**

SANREMO Matheus ou **Sanreino**
XVIIᵉ siècle. Espagnol.
Peintre de miniatures.
Il fut aussi calligraphe. Il travaillait à Valence en 1602.

SANS Domingo
XVᵉ siècle. Actif à Catalogne dans la seconde moitié du XVᵉ siècle. Espagnol.
Peintre.
Il travailla à Lérida et à Barcelone.

SANS Eugène
Né à Montauban (Tarn-et-Garonne). Mort en 1876. XIXᵉ siècle. Français.
Peintre d'histoire et portraitiste.
Élève de Flandrin. Le Musée de Bagnères conserve de lui : *Portrait de M. Roques, La Vierge, l'Enfant Jésus et saint Jean,* ainsi qu'un portrait au pastel.

SANS Garcia
D'origine espagnole. XVIᵉ siècle. Actif dans la première moitié du XVIᵉ siècle. Espagnol.

Peintre.
Il travailla dans la cathédrale et dans plusieurs églises de Palerme, mais aucune de ses peintures n'a été conservée.

SANS Klaas
Né en 1927 à Sappemeer. XXᵉ siècle. Hollandais.
Peintre. Abstrait.
Il fit ses études à Groningue. Il les poursuivit à Paris, à l'Académie Ranson. Il voyagea au Canada et séjourne souvent à Paris. Il participe à des expositions collectives, surtout en Hollande et à Paris, notamment en 1955 au Salon des Réalités Nouvelles.
BIBLIOGR. : Michel Seuphor, in : *Diction. de la peint. abstraite,* Hazan, Paris, 1957.

SANS Nicolas
XVIᵉ siècle. Actif à Barcelone de 1506 à 1515. Espagnol.
Peintre.
Fils de Domingo S.

SANS Y CABOT Francisco
Né le 9 avril 1828 à Barcelone. Mort le 5 mai 1881 à Madrid. XIXᵉ siècle. Espagnol.
Peintre.
Élève de Th. Couture. Le Musée de Madrid conserve de lui : *Tête de saint Paul ; Don Wenceslas Ignals de Izco ; Saint Luc l'Évangéliste ; Saint Marc l'Évangéliste.*

SANS CORBELLA Tomas
Né en 1869 à Barcelone (Catalogne). Mort en 1911. XIXᵉ-XXᵉ siècles. Espagnol.
Peintre de genre, paysages.
Il fut élève de José Armet y Portanel.

SANSEBASTIANO Michele
Né à Gênes. XIXᵉ-XXᵉ siècles. Italien.
Sculpteur.
En 1881, il exposa à Milan.

SANSETSU. Voir **KANÔ SANSETSU**

SANSOM F.
Né à Londres. XVIIIᵉ siècle. Hollandais.
Peintre d'histoire, portraits, graveur.
Travaillant à Rotterdam de 1788 à 1790, il grava au burin des portraits et des événements de l'époque.

SANSON ou **Samson**
XVIIIᵉ siècle. Français.
Peintre de compositions religieuses.
Il était actif à Paris en 1728. Il a peint cinq tableaux pour l'église Saint-André-des-Arts, disparus pendant la Révolution.

SANSON Antoine
XVIIᵉ siècle. Travaillant de 1660 à 1670. Français.
Graveur.

SANSON Charles Alexandre
Né à Maubeuge (Nord). XIXᵉ-XXᵉ siècles. Français.
Sculpteur.
Il exposait à Paris, au Salon de la Société Nationale des Beaux-Arts.

SANSON Jacques. Voir **SAMSON**

SANSON Jules
XIXᵉ siècle. Français.
Peintre.
Il exposa au Salon de Paris en 1833 et en 1836.

SANSON Justin Chrysostôme
Né le 8 août 1833 à Nemours (Seine-et-Marne). Mort le 2 novembre 1910 à Paris. XIXᵉ-XXᵉ siècles. Français.
Sculpteur de sujets religieux, scènes de genre, figures typiques, statues allégoriques, portraits.
Il entra à l'École des Beaux-Arts de Paris, le 12 octobre 1854 ; fut élève de Justin Marie Lequien et François Jouffroy. En 1859, il obtint le Deuxième Prix de Rome ; en 1861 le Premier Grand Prix. En 1861, il débuta au Salon de Paris, fut médaillé en 1866, 1867 troisième médaille pour l'Exposition Universelle, 1869 chevalier de la Légion d'honneur, 1878 médaille de deuxième classe pour l'Exposition Universelle, 1889 médaille de bronze pour l'Exposition Universelle.
Pour le Palais de Justice d'Amiens, il a exécuté *Le Commerce, L'Industrie, Saint Martin, l'architecte Herbault.*
MUSÉES : LE HAVRE (Mus. des Beaux-Arts) : *Pietà.*
VENTES PUBLIQUES : COLOGNE, 15 juin 1989 : *Danseuses au cours d'une Bacchanale,* bronze (H. 73) : **DEM 2 800** – PARIS, 21 mars

1996 : *Joueur de tambourin,* régule à patine sombre (H. 61) : **FRF 13 000.**

SANSON Stella
XIX^e-XX^e siècles. Française.
Peintre de fleurs, aquarelliste.
VENTES PUBLIQUES : PARIS, 4 déc. 1950 : *Chrysanthèmes,* aquar. : **FRF 2 200.**

SANSONE, il. Voir ALEOTTI Antonio

SANSONE, il. Voir MARCHESI Giuseppe

SANSONE Sebastiano
XVII^e siècle. Actif à Scandiano. Italien.
Peintre.
Élève et assistant de Jean Boulanger à Modène.

SANSONE di Niccolo ou Sanson Florentin
XV^e siècle. Actif à Florence. Espagnol.
Peintre.
Frère de Delle di Niccolo. Il travailla à Séville en 1442 et peignit les fresques du cloître de la cathédrale d'Avila en 1465.

SANSONETTE V. de
Né à Nancy (Meurthe-et-Moselle). Mort en 1861. XIX^e siècle.
Français.
Paysagiste.
Élève d'Ingres. Il exposa au Salon de Paris en 1831 et en 1835.
MUSÉES : BAGNÈRES-DE-BIGORRE : un dessin et une aquarelle.

SANSONI Guglielmo. Voir TATO

SANSONNET Jacob
XVII^e siècle. Actif à Nancy. Français.
Sculpteur.

SANSOVINO Andrea ou Andrea dal Monte San Savino,
appelé aussi **Andrea Contucci,** dit **le Sansovino**
Né vers 1460 ou 1467 près de Monte San Savino. Mort en 1529 dans la même localité. XV^e-XVI^e siècles. Italien.
Sculpteur et architecte.
Ses maîtres furent sans doute les Pollaiuolo, pour la sculpture, et Giuliano da Sangallo, pour l'architecture. Après avoir travaillé à Florence et avoir été inscrit à la Guilde en 1491, il se rendit au Portugal où il resta au service du roi, avant de revenir en Italie en 1500. Alors son activité fut intense, partageant sa vie entre Florence, Volterra, Rome et Lorette. Il exécuta essentiellement des reliefs destinés à des fonts baptismaux ou à des tombeaux. Entre 1502 et 1505, il sculpta un *Baptême du Christ* pour le Baptistère de Florence. En 1502 il créa les fonts baptismaux de Volterra ; puis entre 1505 et 1509 il conçut, pour l'église Santa Maria del Popolo à Rome, les tombeaux des cardinaux Ascanio Sforza et Girolamo della Rovere. Enfin, à partir de 1513, il fit à Santa Casa de Lorette plusieurs bas-reliefs ayant pour sujet la *Vie de la Vierge.* Son art complexe mêle les styles florentin et romain, donnant de riches décorations où se combinent niches et arcatures à des grotesques. Il montra son assimilation de la Renaissance et de l'Antiquité, il fut capable, surtout à la fin de sa vie, d'une certaine sobriété mettant en valeur l'habileté de ses compositions savantes. Le Musée Kaiser Friedrich de Berlin, possède de lui *Portrait du cardinal Antonio del Monte* (relief) et le Musée National de Florence, *La Vierge et l'Enfant* (terre cuite).

SANSOVINO Jacopo d'Antonio, pseudonyme de Tatti
Né en 1486 à Florence. Mort en 1570 à Venise. XVI^e siècle. Italien.
Sculpteur et architecte.
Élève de Contucci Andrea le Sansovino dont il prit le surnom, il fit aussi la connaissance de G. de Sangallo et fut remarqué par Bramante ainsi que par Léon X et Clément VII. Il fit tout d'abord une carrière de sculpteur dont Florence a gardé le témoignage à travers un *Bacchus* (1514) et un bas-relief du *Christ* conservés au Bargello, un *Saint Jacques le Majeur,* au Dôme. Entre 1519 et 1527, il travailla à Rome exécutant les reliefs du monument funéraire du cardinal Giovanni Michiel et de l'évêque Orso (1519), dans l'église San Marcello. Il sculpta aussi une *Madona del Parto* (1519-1521), à Sant'Agostino. C'est également à Rome qu'il commença sa carrière d'architecte, qui devait s'épanouir à Venise après 1527, et construisit l'église Saint-Marcel et les Palais Nicollini et Sante. Installé à Venise après le sac de Rome, il se consacra presque exclusivement à l'architecture ; édifiant le palais Corner della Ca Grande (1532), en collaboration avec F. Giorgi. De 1534 date une des rares sculptures de cette époque : la *Madone à l'Enfant* de l'Arsenal. Mais J. Sansovino centra tous ses efforts sur un monument fait d'élégance et de mesure : la Bibliothèque San Marco, véritable chef-d'œuvre de l'architecture vénitienne qui devait avoir une forte influence sur les créations ultérieures, mais qui valut à son auteur un emprisonnement en 1545, en raison de l'écroulement d'une de ses voûtes. Entre 1537 et 1545, il construisit encore l'Hôtel de la Monnaie et en 1540 la Loggeta au pied du Campanile de San Marco ; mais après 1545, J. Sansovino souffrit du discrédit que lui valut son erreur technique à la Bibliothèque San Marco et il se consacra davantage à la sculpture de type monumental. Il fit ainsi la porte de la sacristie, la cuve baptismale et les reliefs de la tribune du chœur de San Marco. En 1554, il exécuta les statues de *Mars* et *Neptune* en bas de l'escalier des Géants au Palais des Doges. À Venise même il construisit encore le Palais Dolfin en 1562 et l'église ovale des Incurables, mais il avait été demandé à Padoue pour créer la cour carrée de l'Université, et à Livourne où il édifia l'église de l'archevêché, en collaboration avec A. Sansovino, son maître. Parmi ses sculptures, il faut encore citer un *Saint Jacques* à Sainte-Marie de Monsorrat, un *Saint Antoine* à Saint-Pierre de Bologne, des bas-reliefs à Saint-Antoine de Padoue, une *Vierge avec deux saints* à Vérone, *Saint Jean, saint Barthololmé* et *saint Marc* à Bergame.
BIBLIOGR. : M. Gallet, in : *Dictionnaire de l'Art et des Artistes,* Hazan, Paris, 1967.
VENTES PUBLIQUES : NEW YORK, 1^er oct. 1966 : *Athlète assis, penché, le torse tourné,* bronze : **USD 17 000** – AMSTERDAM, 24 avr. 1968 : *Neptune,* bronze patiné : **NLG 39 000** – LONDRES, 2 juil. 1973 : *La Vierge et l'Enfant,* bronze : **GBP 4 800.**

SANT E.
XIX^e siècle. Français.
Peintre de fleurs.
Il prit part à l'exposition du Luxembourg en 1830 et au Salon de Paris de 1836.

SANT Hans Van
XVII^e siècle. Hollandais (?).
Peintre de natures mortes.
On ne connaît que trois œuvres de cet artiste, l'une datée de 1620 et une autre de 1632. Le peu qu'on sait de lui et de V. S. Sant, également connu par une nature morte, incite à les rapprocher.
VENTES PUBLIQUES : ZURICH, 25 mai 1984 : *Nature morte* 1632, h/pan. (40x58,5) : **CHF 70 000** – LONDRES, 9 déc. 1994 : *Nature morte d'un verre Römer, d'une timbale renversée, d'un gâteau aux fruits, de pain et d'un citron pelé dans des plats d'étain sur une table drapée de blanc,* h/t (51,7x84) : **GBP 19 550.**

SANT James
Né le 23 avril 1820 à Croydon. Mort le 12 juillet 1916 à Londres. XIX^e-XX^e siècles. Britannique.
Peintre de genre, figures, portraits.
Il étudia à Londres et y exposa à partir de 1840. Associé de la Royal Academy en 1861. Académicien en 1869. Il figura aux expositions de Paris ; médaille de bronze en 1889 (Exposition Universelle).
Il fut peintre de la reine Victoria en 1871.
MUSÉES : GLASGOW : *Sainte Hélène, la dernière phase* – HAMBOURG : *Attente* – LONDRES (Wallace) : *Étude* – PRESTON : *La novice* – SYDNEY : *Lesbia.*
VENTES PUBLIQUES : LONDRES, 3 et 4 fév. 1898 : *La diseuse de bonne aventure :* **FRF 1 625** – LONDRES, 15 juil. 1910 : *Portrait de dame :* **GBP 7** – LONDRES, 18 mars 1911 : *Ilot près de la côte :* **GBP 21** – LONDRES, 11 juil. 1969 : *Courage, anxiété et désespoir :* **GNS 420** – LONDRES, 14 juil. 1972 : *Ophélie :* **GNS 600** – LOS ANGELES, 27 mai 1974 : *Les sœurs :* **USD 950** – LONDRES, 14 mai 1976 : *Contemplation,* h/t (76,2x63,5) : **GBP 600** – LONDRES, 20 juil 1979 : *La lettre d'amour,* h/t (125,8x99,7) : **GBP 1 000** – LONDRES, 6 mars 1981 : *Turn again Whittington,* h/t (78x62,2) : **GBP 2 400** – LONDRES, 17 juin 1983 : *Portrait d'une dame,* h/t (236,1x134,6) : **GBP 3 500** – LONDRES, 12 juin 1985 : *It is the lark, the herald of the morn,* h/t, haut arrondi (214x120) : **GBP 2 800** – LONDRES, 15 juin 1988 : *Portrait des sœurs Russell Scott 1853,* h/t (91,5x73,5) : **GBP 9 350** – NEW YORK, 1^er mars 1990 : *Portrait des sœurs Russell 1858,* h/t, de forme ovale (92x73,9) : **USD 33 000** – LONDRES, 13 juin 1990 : *Géraldine, fille de Frederick Massey,* h/t, Esq. (162x77) : **GBP 15 400** – GLASGOW, 22 nov. 1990 : *Pêches,* h/t (114,3x82,8) : **GBP 8 800** – LONDRES, 8 fév. 1991 : *Portrait d'une dame en buste,* h/t (78x62,2) : **GBP 1 650** – NEW YORK, 28 mai 1992 : *Le rêve éveillé,* h/t (55,9x45,7) : **USD 6 600** – LONDRES, 15 mars 1994 : *La musique,* h/t (diam. 91,4) : **GBP 6 325** – NEW YORK, 20 juil. 1995 : *Deux petites filles de pêcheurs,* h/t (198,1x121,9) :

USD 6 900 – LONDRES, 6 nov. 1995 : *Les enfants dans les bois*, h/t (68,5x114,5) : GBP 5 175 – LONDRES, 5 nov. 1997 : *Maternité*, h/t (91,5x91,5) : GBP 17 825.

SANT V. S.
XVIIᵉ siècle. Hollandais (?).
Peintre.
Voir aussi Hans Van Sant.
VENTES PUBLIQUES : GENÈVE, 6 mai 1950 : *Nature morte au fromage* 1630 : CHF 1 500.

SANT Vicente de
XVᵉ siècle. Espagnol.
Peintre.
Probablement identique à Vicente de San Vicente. Il exécuta des peintures dans la Grande Chapelle de la cathédrale de Valence en 1432.

SANT..., Maître de. Voir **MAÎTRES ANONYMES**

SANT. Voir aussi au prénom ou au nom

SANT', SANTA, SANTE, SANTO suivis d'un nom ont été regroupés ci-dessous selon l'ordre alphabétique du nom

SANT ACKER F.
XVIIᵉ siècle. Hollandais.
Peintre de natures mortes.
Le Musée National d'Amsterdam, le Musée Bredius de La Haye conservent des œuvres de cet artiste ; le Musée National de Berlin possède de lui *Nature morte avec perdrix.*

SANT'ANNA Stefano
XVIᵉ siècle. Italien.
Peintre de compositions religieuses.
Il a peint un *Saint Denis* dans l'église du même nom, à Messine, en 1590.

SANTA CAPPANINI
Née en 1803. Morte en 1860. XIXᵉ siècle. Italienne.
Peintre.
Élève d'Agostino Ugolini. Elle a peint plusieurs tableaux pour le couvent des Dominicaines de Vérone où elle était entrée.

SANTA COLOMA Emmanuel de
Né en 1829 à Bordeaux (Gironde) ou à Paris. Mort en 1886 à Paris. XIXᵉ siècle. Français.
Sculpteur de groupes, animaux, dessinateur.
Il exposa au Salon entre 1863 et 1870 et obtint une médaille en 1864.
MUSÉES : BORDEAUX : *Cavalier espagnol*, statuette.
VENTES PUBLIQUES : BORDEAUX, 1899 : *L'Avenue des Champs-Élysées*, encre de Chine : FRF 13 – ENGHIEN-LES-BAINS, 6 oct. 1985 : *Chevaux emballés* 1865, bronze, patine brune (H. 58) : FRF 25 000 – PARIS, 24 mars 1995 : *Deux enfants sur un cheval*, bronze (50x50) : FRF 23 000 – PARIS, 8 nov. 1995 : *Cheval au repos*, bronze (H. 23,5) : FRF 26 500.

SANTO CORBETTI. Voir **CORBETTI**

SANTA CROCE Francesco di Simone da
Né vers 1440 et 1445. Mort entre le 28 octobre et le 4 novembre 1508 à Venise. XVᵉ-XVIᵉ siècles. Italien.
Peintre de compositions religieuses.
Il fut un des chefs de l'École de Bellini dont il avait été l'élève. Il fut le maître de Francesco Santacroce di Rizzo avec lequel il fut souvent confondu.
MUSÉES : CARRARE (Acad.) : *Annonciation – Le Sauveur entre saint Jean Baptiste et Alexandre.*
VENTES PUBLIQUES : NEW YORK, 2 juin 1989 : *L'Adoration des Rois mages*, h/pan. (75x117) : USD 38 500.

SANTA CRUZ ou Santos Cruz
XVᵉ siècle. Espagnol.
Peintre.
Il était actif entre 1475 et 1499. Il travailla avec Pedro Berruguete au maître-autel de la cathédrale d'Avila.

SANTA CRUZ Antonio de
XVIIᵉ siècle. Espagnol.
Sculpteur de sujets religieux, statues.
Il sculpta des autels et des statues pour des églises de Séville, où il travailla de 1618 à 1640. Il était aussi architecte.

SANTA CRUZ Francisco de
XVIᵉ siècle. Travaillant en 1531. Espagnol.
Peintre.

SANTA CRUZ Francisco de
Né vers 1586 à Barcelone. Mort en 1658 à Barcelone. XVIIᵉ siècle. Espagnol.
Sculpteur.
Il a sculpté la *Sainte Trinité* sur le maître-autel de l'église La Trinidad Calzada de Barcelone et les statues de *Saint François Xavier* et du *Petit Jésus* dans l'église des Jésuites de la même ville.

SANTA CRUZ Mariana. Voir **WALDSTEIN M. A.**

SANTO DOMINGO Vincente de, fray
XVIᵉ-XVIIᵉ siècles. Actif en Espagne. Espagnol.
Peintre.
Son plus grand titre de gloire est d'avoir le premier discerné les dispositions artistiques de Navarrete dit el Mudo et d'avoir été son premier maître. Il favorisa dans la suite l'envoi de son élève en Italie. Quatre peintures dans l'église d'Estella ont été longtemps attribuées à cet artiste. On sait maintenant qu'elles furent peintes par Navarrete en 1659. Les grisailles décorant les murs du cloître sont de San Domingo. On cite aussi de lui des œuvres dans le couvent de S. Catalina de Talavera de la Reyna.

SANT'ELIA Antonio
Né en 1888 à Côme. Mort en octobre 1916 sur le front, sur le plateau du Carso au Monte Hermada ou Monfalcone. XXᵉ siècle. Italien.
Dessinateur d'architectures. Groupe futuriste.
En 1905, il fut diplômé ingénieur des Ponts et Chaussées. De 1909 à 1911, il fut élève en architecture de l'Académie des Beaux-Arts de Brera à Milan ; puis, il obtint son diplôme d'architecte à Bologne. En 1913, il ouvrit un bureau d'architecte à Milan. La même année, il fut élu conseiller municipal de la ville de Côme, sur la liste du parti socialiste. Il fut membre du groupe *Nuove Tendenze* et participa à la première exposition du groupe en mai 1914 à Milan. Sur incitation de Marinetti, il rejoignit le groupe futuriste. Dès le début de la guerre en Italie, en juillet 1915, il s'engagea, avec ses amis futuristes Marinetti, Boccioni, Russolo, fut envoyé sur le front et tué à l'âge de vingt-huit ans.
Sa mort prématurée fut certes une cause de ce qu'il n'accomplit aucune réalisation effective de son vivant. Toutefois, comme les Français de la fin du siècle des Lumières, Étienne Louis Boullée, Claude Nicolas Ledoux, Jean-Jacques Lequeu en leur temps, il était plus attiré dans le sien par la conception utopique de la cité idéale du futur. Il travailla à de nombreux projets, représentant des centaines de dessins, dans des techniques diverses.
Ses premiers projets, concernant la gare centrale de Milan, la Société Impegiati à Côme, sont marqués par le style floral de l'« Art Nouveau ». Il subit ensuite l'influence d'Otto Wagner, d'Adolf Loos et de la « Sécession » viennoise, notamment pour le projet du cimetière de Monza, d'une conception très dépouillée, qu'il présenta en 1912 et qui sera réalisé après sa mort. En mai 1914, il présenta à Milan, lors de la première exposition du groupe *Nuove Tendenze*, une série de plans pour une *Citta Nuova*. Le texte qu'il présentait dans le catalogue fut repris et modifié par lui la même année et republié le 11 juin 1914 dans la revue *Lacerba*, sous le titre *Manifesto dell'Architettura Futurista*, dans lequel il préconisait une architecture de béton armé, fer et verre, une grande diversité d'échelonnement et d'imbrication des niveaux et étages, l'introduction dynamique, au cœur des lignes de force générales orthogonales, d'espaces volumétriques en demi-sphères, d'ascenseurs extérieurs et d'escaliers mécaniques. ■ J. B.
BIBLIOGR. : In : Encyclopédie *Les Muses*, Grange Batellière, Paris, 1969-1973 – L. Caramel, A. Longatti : *Antonio Sant'Elia, L'opera completa*, Milan, 1987 – in : *L'Art du XXᵉ siècle*, Larousse, Paris, 1991 – in : *Diction. de l'Art Mod. et Contemp.*, Hazan, Paris, 1992.

SANTO LUCA
Né à Florence. IXᵉ siècle. Éc. florentine.
Il était moine à Florence et fut probablement l'auteur de tableaux représentant *La Vierge et l'Enfant Jésus*, dans les églises Notre-

Dame de Saint-Luc à Bologne, et Sainte-Marie Majeure à Rome, autrefois attribuées à saint Luc l'évangéliste, qui aurait donc été le portraitiste de la Vierge de son vivant.

SANTA MARIA Andres de
Né en 1860 à Bogota. Mort en 1945 à Bruxelles. XIXe-XXe siècles. Depuis 1869 actif en France, puis Belgique. Colombien.

Peintre de scènes animées et figures typiques, paysages, marines. Postimpressionniste.

Lorsqu'il était âgé de deux ans, son père, diplomate, vint avec sa famille en Angleterre. Là, dans la suite, Ruskin l'initia à l'art. En 1869, son père était nommé en Belgique, Andres de Santa Maria reçut les conseils, dans son langage communicatif, de James Ensor à Ostende. Vers 1878, son père fut nommé chargé d'affaires auprès du gouvernement Mac Mahon à Paris. En 1882, il fut élève de Fernand Humbert pendant quelques mois, puis de Gervex à l'École des Beaux-Arts, où il se lia avec Zuloaga. Il fréquenta Manet et Monet. Il aurait été ami de Bourdelle et en aurait reçu quelque influence. Il se maria à Saint-Jean-de-Luz, il revint en Colombie en 1893. Il fut aussitôt nommé professeur à l'École des Beaux-Arts de Bogota. En 1901, il retourna à Paris, où il visita la rétrospective Van Gogh à la galerie Bernheim. En 1904, il fut nommé directeur de l'École des Beaux-Arts de Bogota et fonda l'École des Arts Décoratifs et Industriels. En 1911, il quitta définitivement la Colombie ; séjourna avec sa famille en Angleterre, en France et en Hollande, puis se fixa à Bruxelles.

À partir de 1887, avec *Bateau-lavoir sur la Seine*, il a participé au Salon des Artistes Français de Paris, dut sans doute exposer en Colombie lors de son retour, puis, après son installation à Bruxelles, exposa épisodiquement en Belgique, à Paris et à Londres. En 1985, à Paris, le Musée Marmottan, fief de Monet et de l'impressionnisme, a exposé une cinquantaine de ses peintures.

Il fut le premier peintre colombien à s'être intéressé à l'impressionnisme. Sous les influences entrecroisées de Ensor, Manet, Monet, il évolua entre un impressionnisme par petites touches, narratif, plus proche de Caillebotte ou James Tissot, et, surtout à partir de son retour en Colombie et après la visite de l'exposition Van Gogh, un expressionnisme par touches fougueuses, très riche en couleur et en matière.

Ayant vécu presque toute sa vie en Europe, il n'eut pas une influence directe sur la peinture colombienne. Il est désormais considéré comme le plus grand peintre colombien de la première moitié du siècle. ■ Luis Caballero, J. B.

BIBLIOGR. : Andres de Santa Maria, in : *Nouveaux témoignages, nouvelle vision, Œuvres des collections belges*, Bruxelles, 1989 – Gérald Schurr, in : *Les Petits Maîtres de la peinture 1820-1920, valeur de demain*, Les Éditions de l'Amateur, t. VII, Paris, 1989 – Damian Bayon, Roberto Pontual, in : *La Peinture de l'Amérique latine au XXe s*, Mengès, Paris, 1990.

VENTES PUBLIQUES : NEW YORK, 19-20 nov. 1990 : *L'Espagnole* 1920, h/cart. (64,8x50,5) : **USD 18 150** – NEW YORK, 16 mai 1996 : *Deux femmes*, h/t (75x63,5) : **USD 57 500** – NEW YORK, 24-25 nov. 1997 : *La Visitation* vers 1933, h/t (60x73) : **USD 85 000**.

SANTA MARIA Leopoldo Berthelemy
Né le 26 août 1887 à Obregon (Santander). Mort le 22 octobre 1970 à L'Haÿ-les-Roses (Val-de-Marne). XXe siècle. Actif depuis 1910 aussi en France. Espagnol.

Peintre de portraits, paysages, fleurs. Postimpressionniste.

De 1900 à 1910, il a vécu à Cuba, où il fit ses études. De 1910 à 1970, il a partagé son temps entre la France et l'Espagne. De 1911 à 1913, il fut élève de l'École des Beaux-Arts de Paris ; de 1915 à 1917 il y fut élève de l'Atelier Cormon. Il a habité longtemps Auvers-sur-Oise. Il s'est arrêté de peindre en 1965.

Il participait à des expositions collectives, notamment d'artistes espagnols, en 1943 à Lyon ; en 1952 à Paris, galerie La Boétie. En 1926, le Centre Espagnol de Paris lui avait consacré une exposition personnelle.

En France, il peignit d'abord les paysages de la Côte-d'azur, qui lui rappelaient ceux de son Espagne natale. Il peignit ensuite, dans des accords plus sobres, les paysages autour d'Auvers.

BIBLIOGR. : Roland Charmy : catalogue de l'exposition *Léopold Santa Maria*, gal. La Boétie, Paris, 1926.

VENTES PUBLIQUES : PARIS, 13 nov. 1991 : *Paysage d'Auvers* : **FRF 3 500** – PARIS, 15 juin 1994 : *Peinture*, h/cart. : **FRF 2 100**.

SANTA MARINA Felipe de
XVIIe siècle. Actif à Séville dans la seconde moitié du XVIIe siècle. Espagnol.

Sculpteur.

Il fut à l'Académie de Séville de 1660 à 1664.

SANTA MARINA José Maria
XIXe-XXe siècles. Espagnol.

Peintre.

En 1944, il participa à l'Exposition Nationale des Beaux Arts de Barcelone.

VENTES PUBLIQUES : LONDRES, 14 fév. 1990 : *Nature morte* 1944, h/t (87x114) : **GBP 4 620**.

SANTO MAURITIO Carlo di
XVIIIe siècle. Travaillant vers 1793. Français.

Aquafortiste.

Probablement identique à Saint-Morys (Charles comte de).

SANTE MONACHESI. Voir MONACHESI Sante

SANTE NUCCI. Voir NUCCI

SANTO PERANDA. Voir PERANDA Santo

SANTO RINALDI ou Sante R., Santi R., dit il Tromba, ou Tranba
Né vers 1620 à Florence. Mort vers 1676. XVIIe siècle. Éc. florentine.

Peintre de batailles, de paysages et d'architectures.

Il fut élève de F. Furini.

SANTA RITA Pintor
Né en 1889 ou 1890 à Lisbonne. Mort en 1918 à Lisbonne. XXe siècle. Portugais.

Peintre de figures, nus, peintre de collages, dessinateur. Futuriste.

Il étudia à l'École des Beaux-Arts de Lisbonne. En 1910, il obtint une bourse d'études pour Paris, où il séjourna jusqu'en 1914. Il eut des contacts avec divers artistes futuristes, et notamment avec Marinetti. Le premier manifeste futuriste de Marinetti était déjà paru en août 1909 dans le *Journal des Açores*. De retour dans son pays, en 1914, il participa aux activités modernistes de la revue *Orpheu*, qui, dans l'entourage de Fernando Pessoa, tendait à la « synthèse de tous les mouvements littéraires modernes ». Dans le second et dernier numéro de la revue, en juin 1915, figuraient des reproductions de ses tableaux-collages et Santa Rita y annonçait des manifestations qui n'eurent jamais lieu. Il fut publier, en traduction portugaise, en novembre 1917, les différents manifestes de Marinetti, avec des textes d'Apollinaire, de Cendrars, et un article illustré le concernant lui-même, dans l'unique numéro de la revue *Portugal Futurista*, saisi par la police.

Santa Rica a réalisé de nombreux « tableaux-collages », le titre même de ses œuvres témoignant de la grande part de provocation dans son travail, ainsi que son adhésion aux principes futuristes : *La radiographie d'une tête + Appareil oculaire + Superposition dynamique visuelle + Reflets de l'environnement et de la lumière (sensibilité mécanique)* ou encore : *Décomposition dynamique d'une table + Style de mouvement (intersection plastique)*. Après sa mort, sur sa demande, la presque totalité de ses œuvres a été détruite. Santa Rita Pintor reste comme un personnage brillant, ayant combattu les conventions de la bourgeoisie de Lisbonne au début du siècle, une figure emblématique du bref mouvement futuriste au Portugal, qui témoignait surtout d'une recherche confuse de la modernité. ■ S. D., J. B.

BIBLIOGR. : P. Rivad, in : *Fernando Pessoa. Poète pluriel*, Paris, 1985 – in : *Diction. de l'Art Mod. et Contemp.*, Hazan, Paris, 1992 – in : *Cien Años de pintura en España y Portugal, 1830-1930*, Antiqvaria, t. X, Madrid, 1993.

SANTA ROSA Tomas
Né en 1909. Mort en 1956. XXe siècle. Brésilien.

Peintre, aquarelliste. Tendance surréaliste.

Son art, où se manifestent lyrisme surréaliste et fantastique folklorique, a été rapproché de celui de Chagall.

BIBLIOGR. : Damian Bayon, Roberto Pontual, in : *La Peinture de l'Amérique latine au XXe s*, Mengès, Paris, 1990.

VENTES PUBLIQUES : RIO DE JANEIRO, 18 avr. 1983 : *Femme debout* 1954, h/t (70x44,5) : **BRL 950 000**.

SANTO ZAGO. Voir ZAGO

SANTA, pseudonyme de Santarelli Claude
Né le 6 mars 1925 à Paris. Mort le 10 mars 1979. XXe siècle. Français.

Sculpteur. Abstrait.

Il fut élève en sculpture de l'École des Beaux-Arts de Paris. À partir de 1951, il vécut à Saint-Omer (Pas-de-Calais). Puis, il s'établit à Tournan (Seine-et-Marne).

Il participait à diverses expositions collectives, dont, à Paris, les

Salons des Réalités Nouvelles et de Mai. En 1965, il fut invité au Symposium de Montréal. En 1983, il participait, à titre posthume, à l'exposition *Lyrik + Geometrie*, à la galerie Treffpunkt Kunst de Saarlouis.

À partir de 1958, il adopta une formulation plastique relevant de l'abstraction. Il a d'abord travaillé des chutes de métal accumulées par soudure. Dans une seconde période plus géométrique, il opposait des éléments verticaux et des éléments horizontaux. Il travailla ensuite le laiton en feuilles, plus malléable, plissé et froissé en pliages baroques. Toujours avec le laiton, en feuilles plus épaisses, il revint ensuite à des formes plus tendues, aux surfaces polies, auxquelles il opposait encore quelques éléments froissés. Autour de 1970, il a créé des personnages-symboles, dans cette même technique de volumes lisses rompus par quelques surfaces froissées, telle la *Sexy-déesse* de 1968. Il a aussi utilisé le béton et l'acier inoxydable, en collaborant à plusieurs reprises avec des architectes.

BIBLIOGR. : Denys Chevalier, in : *Nouveau diction. de la sculpt. mod.*, Hazan, Paris, 1970.

VENTES PUBLIQUES : PARIS, 1er juin 1973 : *Masculin-Féminin*, bronze : **FRF 4 000.**

SANTA Catarina della
XVIIIe siècle. Italienne.
Peintre de natures mortes, trompe-l'œil.
Elle était active à Florence vers 1786-1791.

VENTES PUBLIQUES : MILAN, 14 nov. 1990 : *Trompe-l'œil avec le frontispice de la série des personnages de Salvator Rosa, des pages d'incunables, un camée et un sesterce*, aquar./pap. avec reh. de past. (23,5x34,5) : **ITL 15 000 000.**

SANTA. Voir aussi au prénom ou au nom

SANTA. Voir **SANT'** page 273

SANTACROCE Agostino, dit Pippo
Né à Gênes. XVIe-XVIIe siècles. Italien.
Sculpteur sur bois.
Fils de Filippo Santacroce.

SANTACROCE Filippo ou Croce, dit Pippo
Né à Urbino. Mort en 1609 à Gênes. XVIe siècle. Italien.
Sculpteur de sujets religieux, statues.
Père d'Agostino, de Giulio, de Luca Antonio, de Matteo et de Scipione. Il fit ses études à Rome et fut au service des Doria à Gênes. Il sculpta surtout des figurines et des personnages de crèches. Il exécuta aussi des crucifix et des statues pour des églises de Gênes.

SANTACROCE Francesco
XVIIe siècle. Italien.
Sculpteur sur bois.
Fils de Luca Antonio Santacroce.

SANTACROCE Francesco di Girolamo da, appelé parfois Santacroce Francesco da
Né en 1516 à Venise. Mort le 11 décembre 1584 à Venise. XVIe siècle. Italien.
Peintre de compositions religieuses, sujets allégoriques.
Fils de Girolamo dont il subit l'influence.

VENTES PUBLIQUES : MILAN, 30 mai 1991 : *Nativité*, h/pan. (67x93) : **ITL 20 000 000** – MILAN, 3 avr. 1996 : *Allégorie de l'Amour*, h/pan. (48x31) : **ITL 8 050 000.**

SANTACROCE Francesco Rizzo da, de son vrai nom : Francesco Bernardo de Vecchi ou de Galizzi, dit Rizzo da Santacroce
Né à la fin du XVe siècle à Santa Croce. Mort probablement après 1545. XVIe siècle. Italien.
Peintre de compositions religieuses.
Il alla jeune étudier à Venise, où il fut élève de Francesco di Simone da Santacroce I. Il commença à travailler vers 1505, jusqu'en 1545. On cite de lui des ouvrages portant les millésimes de 1529 et 1541, cependant que ce dernier, un tableau d'autel dans l'église d'un village près de Mestre, n'est pas universellement accepté comme l'œuvre de cet artiste.

MUSÉES : VENISE : *Flagellation – Descente de Croix, plusieurs saints et saintes – Résurrection.*

VENTES PUBLIQUES : LONDRES, 26 juin 1936 : *L'Annonciation* : **GBP 105** – LONDRES, 21 avr. 1982 : *La Vierge et l'Enfant entourés de saints personnages*, h/pan. (84x125) : **GBP 10 000** – LONDRES, 19 avr. 1996 : *Vierge à l'Enfant avec des saints*, h/pan./pan. (65,4x83,2) : **GBP 13 800.**

SANTACROCE Giovanni Battista
Né à Gênes. XVIIe siècle. Italien.
Sculpteur sur bois.
Il exécuta des sculptures dans plusieurs églises de Gênes ainsi que des buffets d'orgues.

SANTACROCE Giovanni Battista ou Croce
XVIIe siècle. Actif à Savona vers 1670. Italien.
Peintre.
Élève de G. A. De Ferrari. Il peignit des saints dans l'église Saint-Étienne de Savona.

SANTACROCE Giovanni ou Zuanne de'Vecchi ou de'Galizzi
Mort le 11 juin 1565 à Venise. XVIe siècle. Italien.
Peintre de compositions religieuses. Renaissance.
Cousin de Francesco Bernardo de Vecchi ou de Galizzi, dit Francesco Rizzo da Santacroce.
Il a peint un triptyque dont les Saints Martyrs sont signés : Joanes de Galizis.

MUSÉES : BERGAME (Acad. de Carrare) : triptyque.

SANTACROCE Girolamo da, de son vrai nom : Galizzi
Né peu après 1500 à Santa Croce. Mort après le 9 juillet 1556. XVIe siècle. Italien.
Peintre d'histoire, compositions religieuses, paysages.
On le croit parent de Francesco Rizzo de Santacroce et l'on dit aussi qu'il l'aida dans ses travaux. Probablement fut-il élève de Giovanni Bellini. Son premier ouvrage daté est un tableau d'autel, de 1520, à l'église de San Silvestro, représentant *Saint Thomas* et *Saint Jean-Baptiste*. En 1527, il exécuta pour l'église de Luvigliano, près de Padoue, une *Charité de saint Martin*. En 1532, on le mentionne exécutant quatorze fresques (*Scènes de la vie de saint François d'Assise*), œuvres aujourd'hui disparues. On cite encore un *Christ en prière* et un *Martyre de saint Laurent*. Son dernier ouvrage connu *La Cène*, à S. Martino fut peint en 1549. On a reproché à Girolamo de manquer d'originalité ; le reproche paraît sévère ; s'il ne fut pas un artiste de premier ordre, ses œuvres ont tout au moins une largeur de style, une élévation de sentiment qui leur donnent un grand intérêt.

MUSÉES : BÂLE : *Nativité – Résurrection du Christ* – BASSANO : *Tableau d'autel* – BERLIN : *Nativité – Martyre de saint Sébastien* – BUDAPEST : *Nativité* – DRESDE : *Adoration de l'Enfant – Martyre de saint Laurent* – LONDRES (Nat. Gal.) : *Deux portraits de saints* – MILAN (Brera) : *Saint Étienne couronné d'anges* – PADOUE : *Tableau d'autel* – VENISE : *Saint Jean l'Évangéliste – Saint Mathieu – Saint Luc – Saint Marc – Mariage mystique de sainte Catherine – Saint Grégoire et saint Augustin.*

VENTES PUBLIQUES : LONDRES, 6 juil. 1923 : *La Vierge et l'Enfant et des saints* : **GBP 525** – LONDRES, 3 déc. 1924 : *Paysage* : **GBP 170** – NEW YORK, 22 avr. 1932 : *La Vierge et l'Enfant avec saint Antoine et sainte Catherine* : **USD 775** – NEW YORK, 18 et 19 avr. 1934 : *La Nativité* : **USD 400** – LONDRES, 10-14 juil. 1936 : *Dessin pour un autel*, pl. : **GBP 50** – NEW YORK, 6 mai 1937 : *La Vierge et l'Enfant* : **USD 325** – PARIS, 27 juin 1947 : *Sainte Famille, genre des S.* : **FRF 28 000** – LONDRES, 9 déc. 1959 : *Le Christ apparaissant à saint Thomas* : **GBP 600** – LONDRES, 22 juin 1960 : *La Nativité* : **GBP 600** – LONDRES, le 28 mai 1965 : *L'Annonciation* : **GNS 2 400** – LONDRES, 27 juin 1969 : *L'Annonciation* : **GNS 4 000** – LONDRES, 10 juil. 1981 : *La Vierge et l'Enfant avec saint Jean Baptiste et sainte Catherine*, h/pan. (69x117) : **GBP 6 000** – LONDRES, 8 juil. 1988 : *Vierge à l'Enfant avec saint Jean Baptiste et les saints Jérôme, Benoît, Bernard et François*, h/pan. (52,5x88,5) : **GBP 28 600** – LONDRES, 7 juil. 1989 : *La Sainte Famille*, h/t. (114,7x164,5) : **GBP 16 500** – NEW YORK, 13 oct. 1989 : *L'Annonciation*, h/pan. (H. max. 25,5, l. 33,5) : **USD 17 600** – ROME, 8 mars 1990 : *Vierge à l'Enfant dans un paysage*, h/pan. (60x42) : **ITL 19 000 000** – LONDRES, 9 juil. 1993 : *Vierge à l'Enfant entourée de saint Jean Baptiste, saint Georges, saint Jérôme et saint Roch*, h/pan. (84,8x124,8) : **GBP 23 000** – NEW YORK, 19 mai 1994 : *Vierge à l'Enfant*, h/pan. (57,2x48,3) : **USD 20 700** – LONDRES, 19 avr. 1996 : *L'Attente dans le Jardin des Oliviers*, h/pan. (45,2x39,7) : **GBP 20 700.**

SANTACROCE Girolamo da
Né vers 1502. Mort en 1537. XVIe siècle. Italien.
Sculpteur de monuments, statues. Renaissance.

Il était très apprécié de Vasari. De 1520 à 1522, il séjourna à Carrare. Il fut actif à Naples. Il était aussi architecte.
Il sculpta de nombreux tombeaux, des autels et des statues de saints pour des églises de Naples. Il travailla aussi pour l'église d'Alcala de Henares.

SANTACROCE Giulio, dit Pippo
Né à Gênes. XVIe-XVIIe siècles. Italien.
Sculpteur sur bois.
Fils de Filippo S. Il a sculpté en 1612-13 le buffet d'orgues dans l'église Saint-Laurent de Gênes.

SANTACROCE Liberale da
XVe siècle. Travaillant en 1462. Italien.
Peintre.
Probablement frère aîné de Francesco di Simone. Il travailla à Padoue.

SANTACROCE Luca Antonio, dit Pippo
Né à Gênes. XVIe-XVIIe siècles. Italien.
Sculpteur sur bois.
Fils de Filippo S. et père de Francesco S. IV.

SANTACROCE Matteo, dit Pippo
Né à Gênes. XVIe-XVIIe siècles. Italien.
Sculpteur sur bois.
Fils de Filippo S. et père de Giovanni-Battista S.

SANTACROCE Pier Paolo ou Pietro Paolo
Mort avant 1620. XVIIe siècle. Italien.
Peintre d'histoire.
Fils de Francesco de Santacroce. Il travailla probablement à Padoue. Le Musée de Venise conserve de lui *Jésus et la Samaritaine* et *Jésus chez les Maries*.

SANTACROCE Scipione, dit Pippo
Né à Gênes. XVIe-XVIIe siècles. Italien.
Sculpteur sur bois.
Fils de Filippo Santacroce.

SANTACROCE Vincenzo de'Vecchi ou de'Galizzi
Mort avant le 3 janvier 1531. XVIe siècle. Italien.
Peintre.
Probablement frère et assistant de Francesco S. II, dit Rizzo.

SANTAFEDE Fabrizio
Né vers 1559. Mort après 1628. XVIe-XVIIe siècles. Italien.
Peintre de compositions religieuses.
Élève de Fr. Curia, il continua ensuite ses études à Rome, Bologne, Modène, Parme et Venise chez le Tintoret, Palma Giovane et Landro Bassano.
Il a peint une cinquantaine de tableaux dont plusieurs sont perdus. Il subit l'influence du Caravage.
Musées : NAPLES (Mus. Nat.) : *Madone avec saint Jérôme et Pierre Cambacurta* – VIENNE (Gal. Harrach) : *Madone avec sainte Anne et saint Gaétan*.
Ventes Publiques : PARIS, 1776 : *Mort d'un saint ; un autre sujet ; Étude d'une figure de saint Augustin à genoux*, encre de Chine et sanguine, pl., ensemble : **FRF 72** – LONDRES, 5 juil. 1967 : *La Vierge et l'Enfant dans un paysage* : **GBP 500** – LONDRES, 10 avr. 1981 : *La Sainte Famille avec saint Jean Baptiste*, h/t (104,7x81,8) : **GBP 4 200** – ROME, 21 nov. 1985 : *L'Adoration des bergers*, h/t (178x135) : **ITL 13 000 000** – LONDRES, 15 avr. 1992 : *Le Corps du Christ soutenu par deux anges*, h/t (132x106,7) : **GBP 8 000** – ROME, 22 nov. 1994 : *L'Adoration des bergers*, h/pan. (185x144) : **ITL 47 150 000**.

SANTAFEDE Francesco
Né vers 1519. XVIe siècle. Italien.
Peintre d'histoire.
Père de Fabrizio S. Élève d'Andrea da Salerno, il travailla pour les églises de Naples.

Ventes Publiques : NEW YORK, 5 juin 1986 : *L'Annonciation*, h/cuivre (38x28,5) : **USD 15 000**.

SANTAFIORE Michelangelo
Mort en 1586 à Rome. XVIe siècle. Italien.
Peintre.

SANTAGATA Antonio Giuseppe
Né le 10 novembre 1888 à Gênes. XXe siècle. Italien.
Peintre de genre, portraits, sculpteur et médailleur.
Élève de l'Académie de Gênes. Peintre de genre et de portraits, il a signé aussi quelques paysages. On cite souvent son *Enlèvement d'Andromède*.

Musées : GÊNES (Gal. d'Art Mod.) : deux peintures – ROME (Gal. d'Art Mod.) – UDINE.

SANTAGATI Vincenzo
XVIIe siècle. Actif à Urbino dans la seconde moitié du XVIIe siècle. Italien.
Peintre.
Il travailla pour l'église Saint-Antoine d'Urbino en 1664.

SANTAGOSTINO Agostino
Né à Milan. Mort en 1706 à Milan. XVIIe siècle. Italien.
Peintre et aquafortiste.
Fils et probablement élève de Giacomo Antonio Santagostino. Il travailla fréquemment en collaboration avec son frère Giacinto, notamment à S. Fedele, de Milan. Il publia à Milan, en 1671, un traité sur la peinture *L'Immortalita et gloria del Pennello*.

SANTAGOSTINO Ambrogio
XVIe siècle. Actif dans la seconde moitié du XVIe siècle. Italien.
Sculpteur sur bois.
Il a sculpté les stalles de l'église S. Vittore al Corpo de Milan.

SANTAGOSTINO Giacinto
Né à Milan. XVIIe siècle. Italien.
Peintre.
Fils et probablement élève de Giacomo Santagostino. Il travailla fréquemment en collaboration avec son frère Agostino.

SANTAGOSTINO Giacomo Antonio
Né vers 1588 à Milan. Mort en 1648 à Milan. XVIIe siècle. Italien.
Peintre d'histoire et graveur au burin.
Père d'Agostino et de Giacinto S. Élève de G. Cesare Procaccini. Il travailla pour les églises S. Lorenzo, Maggiore, S. Maria del Lantasio, S. Vitore, à Milan.

SANTAGOSTINO Giovanni Battista
XVIIe siècle. Actif à Milan. Italien.
Peintre.

SANTAGUT Guillem de, ou Guillén
XVIe siècle. Actif à Valladolid. Espagnol.
Peintre verrier.
Vers 1556, cet artiste peignit les verrières de l'église de Ciudad Rodrigo. C'est un artiste de premier ordre. Le sculpteur-architecte Juan de Juni en faisait grand cas et souvent les deux maîtres se complétèrent l'un dans l'autre en des œuvres communes.

SANTALINEA Bartolomé ou Santolinea
XVe siècle. Actif à Valence dans la première moitié du XVe siècle. Espagnol.
Sculpteur.
Il a sculpté un *Saint Michel* en 1412 et travailla en 1428 au plafond de la Salle Dorée de l'Hôtel de Ville de Valence.

SANTALUS Juan Bautista
XVIIe siècle. Espagnol.
Peintre.
Il exécuta des peintures dans la chapelle du Collège Impérial de Madrid en 1641.

SANTAMARIA Ricardo
Né en 1920 à Saragosse. XXe siècle. Depuis 1967 actif aussi en France. Espagnol.
Sculpteur et peintre d'assemblages, technique mixte.
À partir de 1940, il fut élève des Écoles des Arts et Métiers de Saragosse et Barcelone. En 1956, il voyagea en Hollande, France, Italie. En 1960, il participa à la réactivation du « Groupe de Saragosse », jusqu'à sa dissolution en 1967.
Depuis 1946, il participe à des expositions collectives dans diverses villes d'Espagne ; notamment, à partir de 1960, avec le « Groupe de Saragosse », en 1961 à Saragosse, 1963 Pampelune, Hesca, Lerida, Jaca, 1964 Madrid, Barcelone, 1965 Fondation Gulbenkian de Lisbonne, 1966 Beyrouth, Bagdad, 1967 galerie Creuze de Paris ; et, en 1984, à la *IIe Biennale Européenne de Sculpture de Normandie*, au Centre d'Art Contemporain de Jouy-sur-Eure. Il montre ses œuvres dans des expositions personnelles, dont : en 1946, la première à Saragosse, puis à Bilbao ; en 1966, au Moyen-Orient ; à Paris : 1968, galerie du Haut-Pavé ; 1971, galerie de France ; et : 1973, double exposition-hommage dans sa ville natale ; en 1975, de nouveau à Paris.
Après ses premiers tâtonnements, à partir de 1953 environ, il s'écarta de la figuration imitative. Après un voyage d'étude en Italie, France et Hollande, il multiplie les expériences avec des matériaux divers : bois, carton, sable mélangé à la couleur, et des techniques nouvelles. Il brûle, déchire, creuse, colle et assemble des matières de toutes espèces. Apparaissent alors les premières

peintures en relief et sculptures qui réalisent la synthèse de conceptions apparemment contradictoires, c'est-à-dire la construction et l'expression unissant valeurs tactiles, volumétriques et spatiales de la sculpture à celles visuelles de la peinture. Sculptures, bas-reliefs et peintures en relief, constitués d'assemblages de matériaux de toutes sortes et toutes provenances, tendent à concilier le constructif, le sensoriel et l'expressif. ∎ J. B.

BIBLIOGR. : In : Catalogue de la *II^e Biennale Européenne de Sculpture de Normandie*, Centre d'Art Contemporain, Jouy-sur-Eure, 1984.

SANTAMARIA Y SEDANO Marceliano
Né le 18 juin 1866 à Burgos (Castille-Leon). Mort en 1952. XIX^e-XX^e siècles. Espagnol.
Peintre d'histoire, compositions religieuses, sujets allégoriques, scènes de genre, portraits, paysages, compositions murales, sculpteur.
Il fut élève de son père, de l'Académie de dessin de Burgos, puis de l'École des Beaux-Arts de Madrid. Il étudia également dans l'atelier de Manuel Dominguez Sanchez. Il fit le voyage de Rome, de 1891 à 1895. Il fut nommé directeur de l'École des Arts et Métiers de Barcelone.
Il figura à diverses expositions nationales et internationales, à Burgos, Barcelone, Madrid, Paris. Il obtient une troisième médaille en 1890, une deuxième médaille en 1892, une mention honorable en 1894, une deuxième médaille en 1895, une médaille de bronze à l'Exposition Universelle de Paris en 1900, une première médaille en 1910, une médaille d'honneur en 1934. À partir de 1923, il montra ses œuvres dans diverses expositions personnelles à Madrid, Barcelone et Bilbao.
Il collabora comme écrivain à divers journaux et revues, dont : *Blanc et Noir, L'Illustration Espagnole et Américaine, La Revue Moderne*. Pour le Palais de Justice de Madrid, il peignit *Le triomphe de la Loi sur les délinquants*. Dans les années 1939-1942, période la plus connue du peintre, il affirma sa maîtrise du dessin en estompant les contours dans des tonalités plus douces. Palette claire, spontanéité de l'exécution, goût de la lumière et de la nature, c'est ce qui caractérise les paysages du peintre. On cite de lui : *Pitié – La messe pontificale – La marche des Vaincus – La tonte – Enfants se baignant – Village de Castille*.

Santa Maria.

BIBLIOGR. : Azorin : *La Cabeza de Castilla*, Col. Austral. Espasa-Calpe, Madrid, 1980 – in : *Catalogo del Museo Municipal Marceliano Santa Maria*, Burgos, 1981 – in : *Cien Años de pintura en España y Portugal, 1830-1930*, Antiqvaria, t. X, Madrid, 1993.
MUSÉES : BARCELONE (Mus. d'Art Mod.) : *Ce serait la diphtérie ?* – BURGOS (Mus. Marceliano Santamaria) : *Le triomphe de la Santa Cruz – La résurrection des morts* – CIUDAD REAL – MADRID (Gal. Mod.) : *À la lettre* – SANTIAGO DE CHILE.
VENTES PUBLIQUES : MADRID, 24 oct. 1983 : *La Missive* 1904, h/t (36,5x48) : **ESP 450 000.**

SANTANA M. Raul
Né en 1893 à Caracas. XX^e siècle. Vénézuélien.
Peintre, sculpteur et caricaturiste.
Élève de l'Académie des Beaux-Arts de Caracas, avec Herrera Toro, et de Francisco Labarta à Barcelone en Espagne. Il obtint le Prix de Sculpture de l'École des Beaux-Arts de Caracas, en 1928, et les premiers prix du Salon des Humoristes, au Venezuela, en 1931 et 1932. De nombreuses expositions de ses œuvres en font un artiste connu de son pays.

SANTANDREU Pedro Juan
Né en 1808 à Manacor. Mort le 26 novembre 1838 à Palma de Majorque. XIX^e siècle. Italien.
Sculpteur.
Élève de J. Llado.

SANTANGELO Ajacio
XVI^e siècle. Actif à Naples au début du XVI^e siècle. Italien.
Peintre.
Il peignit deux tableaux d'autel pour l'église S. Maria de S. Caterina (Calabre).

SANTANTONIN Ruben
Né en 1919. Mort en 1969. XX^e siècle. Argentin.
Peintre, sculpteur, technique mixte. Tendance conceptuelle.
Il fit partie, dans le contexte de l'Institut Di Tella de Buenos Aires,

des premiers artistes qui s'engagèrent dans la voie de réalisations où étaient mis en question le statut même de l'art, dans sa définition, sa pratique, sa destination.
En 1965, il a collaboré à l'Institut Di Tella avec Marta Minujin, à la réalisation de *La Menesunda*, architecture polymorphe proposant une circulation interne aux étapes très différenciées : galerie des glaces, soufflerie de confettis, parcours mous, tête de femme géante, auto-transmission par circuit télévisé fermé, etc. On peut considérer une telle réalisation comme un retour culturel à la fête populaire.

BIBLIOGR. : Pierre Cabanne, Pierre Restany, in : *L'Avant-garde au XX^e siècle*, Balland, Paris, 1969 – Damian Bayon, Roberto Pontual, in : *La Peinture de l'Amérique latine au XX^e s*, Mengès, Paris, 1990.

SANTAOLARIA Vicente
Né le 10 décembre 1886 à Cabanal (Valence). Mort en 1967. XX^e siècle. Actif depuis 1908 en France. Espagnol.
Peintre de genre, scènes animées, portraits, paysages, marines, natures mortes, peintre à la gouache, aquarelliste, sculpteur, dessinateur, illustrateur.
Il fut élève de Vicente Borras y Mompo, Antonio Caba y Casamitjana à l'École des Beaux-Arts de Barcelone ; de Vicente Borras y Abella et de Joaquin Sorolla y Bastida à l'École des Beaux-Arts de Madrid. Titulaire d'une bourse de voyage de l'Académie des Beaux-Arts de Barcelone, il parcourut la Castille et l'Andalousie, avant de se fixer, en 1908, à Paris. Grand voyageur, et disposant d'une fortune personnelle, il a parcouru l'Angleterre, l'Italie, la Suisse, la Belgique. Passionné d'art asiatique et africain, diplômé des Langues Orientales, il pratiquait plusieurs langues et dialectes. Il fréquentait peu le milieu des artistes, peignant lui-même plutôt en dilettante. Il était très lié avec Aurore Sand, séjournant souvent à Nohant, ou, entre 1920 et 1940, dans sa propriété d'Antibes.
En 1904, il participa à l'Exposition Nationale des Beaux-Arts, obtenant une mention honorable. À Paris, il a participé aux Salons des Artistes Français, d'Automne, des Indépendants, de l'École Française, des Peintres Orientalistes Français, au Salon d'Hiver dont il était associé étranger, et il fut fait chevalier de la Légion d'honneur. Au cours de ses voyages, il exposa à la Royal Academy de Londres, au Salon National de Madrid, au Salon de Bruxelles en Belgique.
Il a illustré : *Le Berry, Elle et lui* de George Sand ; *Le Guide de Nohant* d'Aurore Sand. Bien qu'il se défendît d'être sculpteur, il exécuta quelques bustes, dont celui de *George Sand* pour le cinquantenaire de sa mort, façonné dans la glaise de Verneuil, tout près de Nohant.
Peintre, il a fait, entre autres, les portraits de *Aurore Sand, Maria Blasco Ibanez, Mademoiselle E. Adam*, des peintres *Gaston Balande, Puig Perucho*, du sculpteur *Martrus*, du poète *Maseras*. En dehors des portraits où il se montrait le plus convaincant et prouvait le sérieux de sa technique, il a traité de sujets divers, scènes ou figures typiques, souvent contestables et non sans raisons qualifiées d'« espagnolades » : *La Dame de la Sierra, Espagnole à l'éventail, Amoureux, Sieste sévillane, Nocturne, Nuit d'Espagne*, plus heureux avec des paysages et des marines, du Midi de la France et d'Espagne, aux cadrages audacieux et d'un chromatisme puissant. Dans des scènes animées de rues et de marchés, la justesse de ses notations a pu être rapprochée de celle de Constantin Guys, confirmant que son talent s'exprimait pleinement dans la veine réaliste. ∎ S. D., J. B.

BIBLIOGR. : Gérald Schurr, in : *Les Petits Maîtres de la peinture 1820-1920, valeur de demain*, Les Éditions de l'Amateur, t. VII, Paris, 1989 – in : *Cien Años de pintura en España y Portugal, 1830-1930*, Antiqvaria, t. X, Madrid, 1993.
MUSÉES : ANTIBES – CHÂTEAUROUX (Hôtel de Ville) – LA CHÂTRE – PARIS (Mus. Carnavalet).
VENTES PUBLIQUES : PARIS, 26 juin 1992 : *Danseuses espagnoles*, h/t (100x80) : **FRF 20 000.**

SANTARELLI Andria
Née le 25 mars 1935 à Ajaccio (Corse). XX^e siècle. Française.
Peintre. Réaliste.
Elle fut élève de l'École des Beaux-Arts de Paris. Elle vit et travaille en Corse. Depuis 1961, elle participe à des expositions collectives, notamment à Paris, entre autres, aux Salons d'Automne, des Artistes Français, des Femmes Peintres et Sculpteurs, et en 1985-86 à San Francisco et Los Angeles. Depuis 1978, elle est représentée à Paris et New York par la galerie

Liliane François, qui lui organise une exposition personnelle à Paris en 1986.

Elle se saisit d'images fragmentées, prises selon les opportunités, qu'elle insère dans des cercles ou des octaèdres juxtaposés, déterminant entre eux des sortes d'étoiles, qu'elle traite soit comme éléments décoratifs, soit qu'elle y peigne encore des fragments de motifs paysagés ou architecturaux. Une telle multiplication, fragmentation, dispersion des images induit à leur lecture, comme de « constellations », dans les deux dimensions primordiales de l'espace et du temps.

BIBLIOGR. : Ghjuvan di Savona : *LUMIÈRE, Lumières...*, in : Catalogue de l'exposition *Andria Santarelli*, gal. Liliane François, Paris, 1986.

SANTARELLI Claude. Voir SANTA

SANTARELLI Emilio
Né en 1801 à Florence. Mort en novembre 1886 à Florence. xixᵉ siècle. Italien.
Sculpteur.
Fils de Giovanni Antonio Santarelli et élève de Thorwaldsen à Rome. Le Musée des Offices de Florence conserve de lui la statue de *Michel-Ange*, et le buste de Montpellier, les bustes de *A. L. J. P. Valedan* et de *M. Gache*, exécuteur testamentaire de Fabre.

SANTARELLI Gaetano
Mort au début du xviiiᵉ siècle. xviiiᵉ siècle. Italien.
Peintre.
Gentilhomme, élève de O. Dandin, il travaillait à Pescia.

SANTARELLI Giovanni Antonio ou Jean Antonio
Né le 20 octobre 1758 à Manopello. Mort le 30 mai 1826 à Florence. xviiiᵉ-xixᵉ siècles. Italien.
Sculpteur, médailleur et tailleur de camées.
Père d'Emilio. Professeur à l'Académie de Florence. Le Musée de Montpellier conserve de lui un buste en marbre de *F. X. P. Fabre*, fondateur du Musée. Ce buste a été terminé par son fils Emilio Santarelli. Le Musée Britannique de Londres possède de lui *Tête du jeune Hercule* et *Portrait de Pie VI*, taillés sur onyx.

SANTAS Lamberto
xviiiᵉ siècle. Actif à Saragosse. Espagnol.
Sculpteur.
Élève de J. Ramirez. Il a exécuté des sculptures sur le maître-autel de l'église Santa Engracia de Saragosse.

SANTASUSAGNA SANTACREU Ernesto
Né le 8 décembre 1900 à Barcelone (Catalogne). Mort en 1964. xxᵉ siècle. Espagnol.
Peintre de portraits, paysages, natures mortes, affichiste, décorateur.
Il étudia à l'École des Beaux-Arts de Barcelone, où il fut nommé professeur à partir de 1843. Il exposa, à Barcelone, pour la première fois au Salon Parès, puis à la Pinacothèque. Il figura également à Madrid, Bilbao, Saint-Sébastien, ainsi qu'en Italie, Égypte, Argentine et Brésil.
Parmi ses œuvres, on mentionne : *Attendant – L'élégance du corsage rouge.*
BIBLIOGR. : In : *Cien Años de pintura en España y Portugal, 1830-1930*, Antiqvaria, t. X, Madrid, 1993.
VENTES PUBLIQUES : BARCELONE, 29 jan. 1981 : *Nu 1942*, h/t (130x97) : **ESP 170 000.**

SANTBERGEN Jerry
Né en 1942 à Klundert. xxᵉ siècle. Depuis environ 1955 actif au Canada. Hollandais.
Peintre, sculpteur. Tendance minimaliste.
À peine adolescent, il émigra au Canada et vécut à Régina jusqu'en 1966. Il partit ensuite pour New York, mais, tôt de retour au Canada, il s'établit à Toronto. Il participe à des expositions collectives, notamment : *Canada : Art d'aujourd'hui*, à Paris, Rome, Lausanne, Bruxelles ; IIIᵉ Biennale Américaine de Grabado, au Chili ; etc. Il obtint le Prix *Branniff International Award for Graphics* ; il obtint aussi des bourses du Canada Council.
Il fut d'abord influencé par les minimalistes américains. Il fabrique alors de grands objets de vinyle ou de toile teinte tendue sur des bâtis, proposant à l'œil les sensations primaires de lignes colorées, sans possibilités associatives en dehors des sensations immédiates. Ces bandes colorées sont tout juste disposées en des endroits de rupture de l'espace environnant, par exemple dans les angles, de façon peut-être à capter plus aisément le regard. Il s'est ensuite tourné vers la fabrication quasi industrielle de modules à assembler.

BIBLIOGR. : In : Catalogue du *3ᵉ Salon International des Galeries Pilotes*, Mus. Cantonal, Lausanne, 1970.

SANTE Voir aussi au nom qui y est associé

SANTE. Voir SANT' page 273

SANTE di Apollonio del Celandro
Mort en 1486. xvᵉ siècle. Actif à Pérouse. Italien.
Peintre.
Il exécuta le tympan du tableau d'autel pour la chapelle de l'Hôtel de Ville de Pérouse.

SANTE da Marino
xvᵉ siècle. Actif à Pérouse de 1471 à 1488. Italien.
Peintre.

SANTEL Alexander ou Sasa
Né le 15 mars 1883 à Gorizia. xxᵉ siècle. Autrichien-Yougoslave.
Peintre de paysages, graveur.
Fils d'Augusta Santel la mère. Il fit ses études à Vienne et fut élève de Johann Brockhoff à Munich. Il s'établit à Ljubljana.
Il peignit des paysages d'Istrie et de Slovénie.

SANTEL Augusta
Née en 1852 à Stainz. Morte le 29 mai 1935 à Ljubljana. xixᵉ-xxᵉ siècles. Autrichienne-Yougoslave.
Peintre de portraits, pastelliste.
Elle fit ses études à Graz. Elle était établie à Ljubljana. Elle était la mère d'Augusta la Jeune, d'Henriette et d'Alexander.
Elle exécuta des portraits à la craie et au pastel.

SANTEL Augusta
Née le 21 juillet 1876 à Gorizia. xxᵉ siècle. Autrichienne-Yougoslave.
Peintre de paysages, fleurs.
Fille d'Augusta Santel. Elle fut élève de Wilhelm von Debschitz à Munich et de Tina Blau à Vienne.

SANTEL Henriette
Née le 28 août 1874 à Gorizia. xxᵉ siècle. Autrichienne-Yougoslave.
Peintre.
Fille d'Augusta. Elle fit ses études à Munich. Elle s'établit à Ljubljana.
MUSÉES : LJUBLJANA (Gal. Nat.) – ZAGREB (Gal. Strossmayer).

SANTELLI Felice
Né vers 1601 à Rome. Mort le 31 janvier 1656 à Rome. xviiᵉ siècle. Italien.
Peintre.
Il travailla avec Baglioni pour l'église des PP. Spagnuoli del Riscatti Sealzi.

SANTEN Dirk Jansen Van
xviiᵉ siècle. Actif à Amsterdam et à Paris à la fin du xviiᵉ siècle. Hollandais.
Dessinateur de paysages et d'architectures, aquarelliste.
L'Albertina de Vienne conserve de lui des aquarelles et des dessins à la craie.

SANTEN Gerrit Van
Mort après 1650. xviiᵉ siècle. Hollandais.
Peintre d'histoire, scènes de batailles.
Il était en 1629 dans la gilde à La Haye et travailla de 1637 à 1650 pour le prince Frédéric Henri d'Orange. Il peignit plusieurs fois la bataille entre Breauté et Lekkerbeetje.
MUSÉES : AMSTERDAM – ANVERS – BRUXELLES.
VENTES PUBLIQUES : LONDRES, 9 juil. 1976 : *Scène de bataille*, h/t (90x137) : **GBP 2 400.**

SANTEN Jan Van. Voir VASANZIO Giovanni

SANTEN N. Van
xviiiᵉ siècle. Actif au milieu du xviiiᵉ siècle. Hollandais.
Peintre.
Le Musée Lakenhal, à Leyde, conserve de lui *Portrait du docteur C. Zumbach de Coesfelt.*

SANTER Jakob Philipp
Né le 25 avril 1756 à Bruneck. Mort le 8 octobre 1809 à Bruneck. xviiiᵉ siècle. Autrichien.
Sculpteur et architecte.
Frère de Johann Peter S. et élève de Georg Syli. Il continua ses études à Augsbourg et à Stuttgart, puis à Paris. Il sculpta des tombeaux et des madones pour des églises de Brixen, Bruneck et Innsbruck.

SANTER Johann Peter
Né le 27 décembre 1759 à Bruneck. Mort le 28 novembre 1823 à Vienne. xviiie-xixe siècles. Autrichien.
Sculpteur.
Frère de Jakob Philipp S.

SANTER Wilhelm. Voir **SANDER**

SANTERRE Jean Baptiste
Né le 23 mars 1651 à Magny-en-Vexin (Val-d'Oise). Mort le 21 novembre 1717 à Paris. xviie-xviiie siècles. Français.
Peintre de compositions religieuses, scènes de genre, portraits, dessinateur.
Élève de François Lemaire et de Bon Boullogne, il fut reçu académicien le 18 octobre 1704. Il exposa au Salon la même année. Il fonda à Versailles une Académie pour les femmes et dessina pour leurs études un grand nombre d'intéressants modèles. Beaucoup de ses ouvrages ont été gravés.
Santerre est un maître fort intéressant. Dessinateur, le soin qu'il apporta dans sa technique pour assurer la conservation de ses œuvres indique une intelligence supérieure. Ses œuvres sont rares. Il a peint surtout des portraits et des sujets de genre bien dessinés et d'une jolie couleur. Il donna bien souvent, à ses tableaux religieux, un caractère sensuel qui gênait beaucoup ses contemporains. Le cas le plus souvent cité, à ce sujet, est la Sainte Thérèse, pourtant inspirée de la statue du Bernin, mais qui fit scandale. C'est à propos de ce tableau que d'Argenville exprima ainsi sa méfiance : « Les caractères des têtes sont si beaux, l'expression et l'action en sont si vives qu'aux personnes scrupuleuses ce tableau paraît dangereux et même les ecclésiastiques évitent de célébrer nos saints mystères à l'autel de cette chapelle. »

[signature : † B. Santerre 1699.]

Bibliogr. : Catalogue de l'exposition, Les peintres de Louis XIV, Lille, 1968.
Musées : Bayeux (Mus. mun.) : Jeune femme – Chambéry : Petit fumeur – Dunkerque : P. M. Faulconnier et sa femme – Le Mans : Portrait de Mme Pelletier des Forts – Moscou (Roumianzeff) : La leçon de musique – Nantes : Cuisinière grattant une carotte – Jeune fille endormie sur son ouvrage – Orléans : La Peinture – La Curiosité – Paris (Mus. du Louvre) : Suzanne au bain – Portrait de femme en costume vénitien – Posen (Mus. Mielzynski) : Jeune femme d'Andalousie – Prague (Rudolfinum) : Portrait d'un jeune sculpteur – Provins : Portrait de femme – Le Puy-en-Velay : Jeune fille à sa fenêtre – Rouen : Cantatrice – Saint-Pétersbourg (Mus. de l'Ermitage) : Portrait de jeune femme – Dame voilée – Saumur : La duchesse de Bourgogne – Tours : La Géométrie – Versailles : La duchesse de Bourgogne – Le Régent et Mme de Parabère – Louise Adélaïde d'Orléans, abbesse de Chelles, deux tableaux – L'artiste.
Ventes Publiques : Paris, 1767 : Une pèlerine habillée galement ; Une femme en habit de bal, ensemble : FRF 1 301 – Paris, 1776 : Adam et Ève dans le paradis terrestre : FRF 12 400 ; La coupeuse de choux : FRF 7 000 – Paris, 1888 : Sujet religieux : FRF 1 785, 16 et 17 mai 1892 : Dame jouant de la harpe : FRF 1 800 – Paris, 4 et 5 juin 1905 : Portrait de jeune femme : FRF 1 400 – Paris, 5-10 juin 1905 : Portrait de Philippe, duc d'Orléans : FRF 1 730 – Paris, 9 fév. 1905 : Portrait de la marquise de Rubel : FRF 8 000 ; La jeune artiste : FRF 10 100 – Paris, 3 et 4 déc. 1906 : Le billet doux : FRF 3 450 – Paris, 13 mai 1907 : Portrait de femme : FRF 2 250 – Paris, 16-18 mai 1907 : La petite fille à la perruche : FRF 10 100 ; Jeune femme à la lettre : FRF 3 800 – New York, 12-14 avr. 1909 : Mme de Coislin : USD 195 ; Comtesse de Flavacourt : USD 200 – Paris, 28 mai 1909 : Portrait de femme : FRF 1 400 – Paris, 17 juin 1910 : La marquise de Rubel : FRF 7 000 – New York, 4 mars 1911 : Marquis de Rubel : USD 1 900 – New York, 6 et 7 avr. 1911 : Portrait de femme : USD 575 – Londres, 12 avr. 1911 : Femme plumant un dindon : GBP 8 – Paris, 13 mars 1920 : Portrait d'une artiste : FRF 12 000 – Paris, 6 et 7 mai 1920 : Portrait de jeune femme : FRF 12 700 – Paris, 27 avr. 1921 : Portrait de jeune femme : FRF 9 800 – Londres, 20 juin 1924 : La piscine : GBP 168 – Paris, 29 jan. 1926 : Lecture de la lettre, effet de lumière : FRF 800 – Paris, 13 déc.

1926 : Jeune femme dans l'attitude de la méditation : FRF 4 950 – Paris, 16 mai 1927 : Suzanne au bain : FRF 5 000 – Londres, 22 déc. 1927 : Mme Catherine Marie Le Gendre : GBP 546 – Paris, 23 nov. 1927 : Portrait d'un peintre, pl. et lav. : FRF 230 – Londres, 31 oct. 1928 : La marquise de Rubel : GBP 105 – Paris, 19 nov. 1928 : Portrait de femme : FRF 4 200 – New York, 11 déc. 1930 : La marquise d'Épinay : USD 375 – Paris, 14 mai 1936 : Portrait de jeune femme : FRF 1 550 – Paris, 28 et 29 avr. 1941 : Portrait de femme accompagnée d'un négrillon qui lui présente une coupe, École de Jean-Baptiste Santerre : FRF 10 000 – Paris, 4 déc. 1941 : La dame au masque, École de Jean-Baptiste Santerre : FRF 7 300 – Paris, 8 mai 1942 : Portrait de la marquise de Rubel : FRF 1 200 – Paris, 30 nov. et 1er déc. 1942 : Portrait de jeune fille : FRF 8 900 – Paris, 21 déc. 1942 : Groupe de personnages, attr. : FRF 19 100 – Paris, 14 mai 1945 : Portrait de femme en robe décolletée, les cheveux ornés de fleurettes, attr. : FRF 8 200 ; Portrait présumé de Mlle Favart, attr. : FRF 5 000 – Paris, oct. 1945-juillet 1946 : La fillette à la perruche : FRF 450 000 – Paris, 5 fév. 1947 : Portrait de Mme de Bonneval, vue à mi-corps, assise et tenant un masque noir, attr. : FRF 31 000 – Paris, 4 déc. 1950 : La dame au masque, École de Jean-Baptiste Santerre : FRF 51 000 – Versailles, 1er mars 1967 : Portrait de femme : FRF 5 500 – Paris, 2 fév. 1976 : La coupeuse de choux, h/t (91,5x90,5) : FRF 2 250 – Bourg-en-Bresse, 14 oct 1979 : La dormeuse, h/t (80x62) : FRF 15 200 – Paris, 28 nov. 1984 : La Vierge et l'Enfant Jésus, h/t (150x117) : FRF 170 000 – New York, 13 mars 1985 : Portrait d'une élégante en robe bleue tenant un masque, h/t (101,5x80,5) : USD 12 500 – New York, 15 jan. 1986 : Portrait d'un artiste, h/t (130x98,5) : USD 28 000 – Paris, 24 juin 1987 : Portrait d'une femme, la main posée sur une lettre 1703, h/t (79,5x64) : FRF 200 000 – Paris, 14 avr. 1988 : Le billet-doux donné, h/t (100x80) : FRF 140 000 – New York, 11 jan. 1990 : Vierge à l'Enfant, h/t (150x117) : GBP 27 500 – New York, 1er juin 1990 : Portrait de la comtesse de Bersac, h/t (101,5x80,5) : USD 18 700 – Monaco, 21 juin 1991 : Portrait de femme, h/t (90x72) : FRF 33 300 – New York, 12 jan. 1995 : Jeune femme chauffant la cire à une chandelle pour sceller un pli sous le regard d'un putto, h/t (69,2x94) : USD 39 100 – Paris, 13 déc. 1995 : Portrait d'homme en chasseur, h/t (146x113) : FRF 85 000.

SANTESA Giovanni
xvie siècle. Italien.
Sculpteur.
Il a sculpté les fonts baptismaux de l'église de Cerasola.

SANTESSON Ninnan Gertrud Paulina
Née le 14 décembre 1891 à Fjärås. xxe siècle. Suédoise.
Sculpteur de statues, bas-reliefs.
Elle fut élève de Sigrid Blomberg et de l'Académie des Beaux-Arts de Stockholm.
Musées : Göteborg : Pêcheur – Stockholm (Mus. Nat.) : Berger avec agneau.

SANTFOORT. Voir **SANTVOORT**

SANTFORT MECHINENSIS Antonio de. Voir **SANTVOORT Anthonie**

SANTHO Milos ou **Nikolaus**, pseudonymes : **Chambertin** ou **Chanteaux Nicolas François**
Né le 6 juin 1849 à Mocsonok. xixe-xxe siècles. Hongrois.
Peintre de figures, nus, portraits, intérieurs, paysages.
Il acquit sa formation artistique à Budapest et Munich. Il était actif à Waitzen.
Ventes Publiques : Amsterdam, 24 avr. 1991 : Nu masqué 1923, h/t (136x86) : NLG 7 475.

SANTI. Voir aussi **SANTO**

SANTI Andriolo di Pagano de
Mort avant le 25 novembre 1375. xive siècle. Actif à Venise. Italien.
Sculpteur.
Il a sculpté des tombeaux pour des églises de Padoue et de Venise. Il est aussi l'auteur de l'Arca d'Enrico Scrovegni dans la Chapelle des Arènes de Padoue.

SANTI Antonio
Né vers 1670 à Rimini (?). Mort vers 1700 à Venise. xviie siècle. Italien.
Peintre.
Élève de Cignani. Le Musée de Vicence conserve de lui Loth et ses filles.

SANTI Archimède
Né le 6 mars 1876 à Pergola. Mort en 1947. xxe siècle. Italien.

Peintre de paysages, paysages urbains, natures mortes, dessinateur.

Il fit ses études artistiques à Urbino, Parme, Bologne.

Outre ses peintures, il publia une série de vues de Pergola et de ses environs.

VENTES PUBLIQUES : ROME, 29 mai 1990 : *Natures mortes*, h/t, une paire (chaque 42,5x59,5) : **ITL 8 050 000.**

SANTI Bartolommeo de

Né vers 1700 à Lucques. Mort vers 1756. XVIII^e siècle. Italien.

Peintre de vues et de figures et décorateur.

Il fit ses études à Bologne et travailla pour les théâtres.

SANTI Bruno

Né en 1892 à Florence. XX^e siècle. Italien.

Peintre, peintre de décorations murales, graveur.

Il fut élève de Domenico Ferri à l'Académie des Beaux-Arts de Bologne.

Il exécuta des peintures décoratives dans le Palais Spada de Bologne et dans le Palais Arioli de Milan.

SANTI Carolina

XIX^e siècle. Active dans la première moitié du XIX^e siècle. Italienne.

Graveur au burin.

Elle grava des architectures et des monuments funèbres.

SANTI Ciro

XVIII^e siècle. Actif à Bologne et à Sienne jusqu'en 1780. Italien.

Peintre et graveur au burin.

Il grava des paysages, des architectures, des antiquités romaines et des ornements.

SANTI Domenico di

XVI^e siècle. Italien.

Mosaïste.

Il exécuta des mosaïques dans l'église Saint-Marc de Venise.

SANTI Domenico, dit Mingaccino, Mangazzino ou Mengazzino

Né en 1621 à Bologne. Mort le 8 février 1694. XVII^e siècle. Italien.

Peintre de vues, graveur, décorateur.

Père de Giovanni Giuseppe. Il fut l'un des meilleurs élèves d'Agostino Metelli. Il décora un grand nombre de monuments de Bologne, églises et palais ; Giuseppe Metelli, Gio Antonio Burini, Domenico Maria Canuti embellirent de figures ses ouvrages. Il gravait à l'eau-forte et au burin. Domenico Santi a peint aussi des tableaux de chevalet, des perspectives, attribués souvent à son maître.

VENTES PUBLIQUES : PARIS, 1856 : *Portrait d'Auguste Carrache*, d'après Canuti : **FRF 18** – MILAN, 13 mai 1993 : *Hercule*, fus. et craie/pap. (42,6x30) : **ITL 1 300 000.**

SANTI Filippo de. Voir FILIPPO da Venezia

SANTI Francesco di Bartolomeo, dit il Papa

XV^e siècle. Actif à Urbino dans la seconde moitié du XV^e siècle. Italien.

Sculpteur d'ornements.

Il fut collaborateur d'Antonio di Simone Francesco da Urbino.

SANTI Giovanni

Mort le 7 août 1392. XIV^e siècle. Actif à Venise. Italien.

Sculpteur.

Fils d'Andriolo S. Il continua la tradition de son père à Padoue et à Venise.

SANTI Giovanni

Né vers 1435 à Castello di Collordalo (près d'Urbino). Mort le 1^{er} août 1494 à Urbino. XV^e siècle. Italien.

Peintre de sujets religieux et poète.

Giovanni Santi a droit à un renom autre que celui d'être le père de Raphaël, c'était un artiste de talent. À considérer certains de ses ouvrages : *La Vierge et l'Enfant Jésus*, de la National Gallery, par exemple, il est aisé de reconnaître que l'admirable peintre des madones n'est pas seulement l'enfant de sa chair : c'est bien l'héritier de son cœur et de son esprit. Les œuvres du père et du fils procèdent du même idéal, de la même conception, elles recèlent le même sentiment de grâce attendrie et l'on pourrait dire, si l'on ignorait la personnalité de Giovanni, que ses ouvrages sont des Raphaël jeune. Giovanni était fils de marchand épicier, et fut élevé pour le commerce. Il semble même probable qu'il s'y adonna. Son goût pour la peinture se manifesta par suite de sa rencontre avec Melozzo da Forli et Pietro

della Francesca. On cite comme son premier ouvrage connu des fresques dans l'église de S. Domenico à Cagli, représentant une *Résurrection* et une *Vierge sur un trône, entourée de saints*. Santi n'était pas sans fortune. En 1464, il achetait une maison à Urbino dans la contrada del monte. Il avait épousé Maria Ciarla qui lui donna, en mars ou avril 1483, son fils Raphaël. Avant d'être peintre, le prestigieux décorateur du Vatican fut modèle : il posa devant son père les *Bambins des saintes familles*. Une fresque existant encore dans la maison de Raphaël à Urbino, représentant *La Vierge tenant sur son cœur l'Enfant divin*, fut peinte, suivant la tradition, d'après Maria Ciarla et son *Nouveau-né*. Giovanni chercha très tôt à développer les dispositions artistiques qu'il devinait chez son fils ; ce fut le premier maître de Raphaël. Devenu veuf en 1491, Giovanni l'année suivante épousa Bernardina, la fille du joaillier Piero di Parte. Cette nouvelle union ne dura guère. Giovanni laissa son fils orphelin deux ans plus tard. Parmi les meilleurs ouvrages de notre peintre il convient de citer : *La Madone avec des saints* (1489), dans l'église de San Francesco, à Urbino, *Vierge et des saints* au couvent de Monte Fiorentino, près de la même ville, *La Visitation de la Vierge*, à l'église Santa Maria Nuova et une *Vierge avec des saints*, à l'église de l'Hôpital de la Santa Croce, à Fano, *La Vierge au trône*, datée de 1492 à l'église des Dominicains à Caglio, *Martyre de saint Sébastien*, à la confrérie de Saint-Sébastien, à Urbino. Giovanni fut aussi poète, il composa un poème, dont le manuscrit est conservé à la bibliothèque du Vatican, intitulé : *Gesta Gloriosa del Duca Federigo d'Urbino*.

MUSÉES : BERLIN : *La Vierge, l'Enfant Jésus et quatre saints* – *La Vierge et l'Enfant Jésus* – BUDAPEST : *Vierge et des saints* – FANO (Mus. mun.) : *Madone avec l'Enfant et des saints* – FLORENCE (Gal. Corsini) : *Clio – Polymnie*, fragments – LONDRES (Nat. Gal.) : *Vierge et Enfant Jésus* – MILAN (Brera) : *Annonciation* – ROME (Colonna) : *Portrait d'enfant* – ROME (Vatican) : *Saint Jérôme*.

VENTES PUBLIQUES : LONDRES, 11 mai 1934 : *Portrait de petit garçon* : **GBP 1 995** – LONDRES, 10 au 14 juil. 1936 : *Étude d'ange volant*, dess. à la pointe d'argent : **GBP 420.**

SANTI Giovanni

XVIII^e siècle. Actif à Milan. Italien.

Sculpteur.

Il a sculpté une *Pietà* dans l'église Saint-Michel de Pavie.

SANTI Giovanni Battista, dit della Lavandara

Mort en 1732. XVIII^e siècle. Actif à Bologne. Italien.

Peintre de perspectives.

Élève d'Ercole Graziani. Il travailla pour des églises et des palais de Bologne.

SANTI Giovanni Giuseppe

Né en 1644. Mort en 1719. XVII^e-XVIII^e siècles. Actif à Bologne. Italien.

Peintre de perspectives.

Fils de Domenico S. Il travailla d'abord avec son maître Dom. M. Canuti et exécuta par la suite des peintures dans des palais de Bologne, de Milan, d'Udine et de Vérone.

SANTI Giuseppe

Mort en 1825 à Ferrare. XIX^e siècle. Actif à Bologne. Italien.

Peintre.

Élève de M. Gandoli. Il se fixa à Ferrare en 1797. Il peignit pour des églises et des palais de cette ville, et de Ravenne.

SANTI Michele de

XVII^e siècle. Actif à Bologne vers 1660. Italien.

Peintre.

Probablement élève de Guido Reni. Il travailla pour des églises de Bologne.

SANTI Orazio. Voir SANTIS Orazio di

SANTI Pietro

XVIII^e siècle. Actif à Rimini dans la seconde moitié du XVIII^e siècle. Italien.

Graveur au burin.

SANTI Raphaello, ou Raphael, ou Raffaello. Voir RAPHAËL

SANTI Sebastiano

Né le 6 août 1789 à Mucano. Mort le 18 avril 1865 à Venise. XIX^e siècle. Italien.

Peintre de fresques et restaurateur de tableaux.

Ses œuvres, surtout des fresques, se trouvent dans les églises vénitiennes.

SANTI Ziliberto I
XIV^e siècle. Actif à Venise. Italien.
Sculpteur.
Fils de Pietro S.

SANTI Ziliberto II
XIV^e siècle. Actif à Venise. Italien.
Sculpteur.
Fils d'un Mauro S. Il a sculpté le tombeau de Pietro di Dante dans la bibliothèque capitulaire de Trévise.

SANTI di Tito. Voir **TITO Santi di**

SANTI LEONCINI. Voir **LEONCINI**

SANTI PACINI. Voir **PACINI Santi**

SANTIAGO Juan de
XVI^e siècle. Actif à Puebla del Dean dans la seconde moitié du XVI^e siècle. Espagnol.
Peintre et sculpteur.
Il exécuta des fresques pour l'église d'Argalo et un *Christ* pour le pont de Padron.

SANTIAGO Manuel
Né en 1897. XX^e siècle. Brésilien.
Peintre.
Il fut l'un des acteurs de ce qui fut appelé le « Noyau Bernardelli », créé en 1931 à Buenos Aires, qui contribua à ouvrir l'art brésilien à la modernité.
BIBLIOGR. : Damian Bayon, Roberto Pontual, in : *La Peinture de l'Amérique latine au XX^e siècle*, Mengès, Paris, 1990.
VENTES PUBLIQUES : SÃO PAULO, 15 sep. 1982 : *Nature morte*, h/t (60x73) : BRL 1 200 000 – RIO DE JANEIRO, 4 juil. 1983 : *Kosmo 1919*, h/t (43x38) : BRL 2 400 000.

SANTIAGO Simon de
XVI^e siècle. Espagnol.
Enlumineur.
Il fut employé à la décoration des livres de chœur du monastère de San Lorenzo en 1584.

SANTIAGO CARDENAS ARROYO. Voir **CARDENAS Santiago**

SANTIAGO PALOMARES Francisco Xavier de
Né le 5 mars 1728 à Tolède. Mort le 13 janvier 1796 à Madrid. XVIII^e siècle. Espagnol.
Peintre de portraits, paysages, dessinateur.
Bien que la vie de cet artiste se consacra à la copie des manuscrits pour les bibliothèques royales, ou à des fonctions administratives ou littéraires, il convient de le noter comme peintre. Il peignit en effet le portrait de plusieurs personnages importants de son époque et des paysages. Il fut aussi très recherché par les auteurs et les libraires pour le dessin des frontispices d'ouvrages. Il fut également héraldiste et calligraphe.

SANTIAGO WESTRETEN Francisco et **José**, appellation erronée. Voir **SANTIGOSA WESTRETEN**

SANTIFALLER Anton
Né le 16 février 1853 à Gröden. Mort le 2 février 1928 à Meran. XIX^e-XX^e siècles. Autrichien.
Sculpteur de statues religieuses.
Il sculpta de nombreuses statues en bois et en pierre pour des églises du Tyrol du sud.

SANTIFALLER Franz
Né le 14 décembre 1894 à Meran. XX^e siècle. Autrichien.
Sculpteur de monuments, statues, figures, groupes, bustes, bas-reliefs.
Il était sans doute fils d'Anton ou de Vinzenz Santifaller. Il fut élève d'Anton von Kenner et d'Anton Hanak à l'Académie des Beaux-Arts de Vienne et, à Paris, d'Antoine Bourdelle. Il s'établit à Innsbruck.
Il exécuta des statues, des tombeaux, des bas-reliefs à Innsbruck et dans d'autres villes d'Autriche.
MUSÉES : MERAN : *Souffrance – Buste de Hans Innerhofer –* VIENNE (Gal. Mod.) : *Buste d'un architecte*, bronze – *Mère et enfant*.

SANTIFALLER Vinzenz
Né en 1854 à Gröden. Mort le 20 novembre 1929 à Meran. XIX^e-XX^e siècles. Autrichien.
Sculpteur.
Frère et assistant d'Anton S.

SANTIGOSA WESTRETEN Francisco
Né le 12 octobre 1835 à Tortosa. XIX^e siècle. Actif à Valence. Espagnol.

Sculpteur, potier et médailleur.
Élève de son frère José S. W. Il sculpta des statues et des décorations pour des églises de Valence.

SANTIGOSA WESTRETEN José
XIX^e siècle. Espagnol.
Sculpteur.
Frère et maître de Francisco S. W.

SANTILLANA Diego de
XV^e-XVI^e siècles. Actif à Burgos. Espagnol.
Peintre verrier.
Il travailla pour la cathédrale d'Avila en 1497 et y peignit quatre verrières, en collaboration avec Juan de Valdivieso. Une d'entre elles, représentant *Saint Jean*, existe encore. Il exécuta aussi pour les verrières de la bibliothèque du cloître des *Scènes de la vie du Christ*.

SANTILLANA Juan de
XVI^e siècle. Actif à Valladolid. Espagnol.
Sculpteur.
Il fut plusieurs fois expert dans la taxation d'œuvres importantes.

SANTILLO Alberto
Né le 6 avril 1882 à Santa Maria Capua Vetere. XX^e siècle. Italien.
Peintre de genre, figures, portraits, paysages animés.
Il est élève de Vincenzo Volpe à Naples.
MUSÉES : NAPLES : *Jeune fille malade*.
VENTES PUBLIQUES : PARIS, 2 mai 1949 : *Inondation* : FRF 1 600 ; *Le Troupeau de moutons* : FRF 500.

SANTILLO Battista
XVI^e siècle. Actif à Naples dans la seconde moitié du XVI^e siècle. Italien.
Peintre.
Il exécuta des fresques dans l'église du Saint-Esprit de Naples en 1579.

SANTIN AICHEL. Voir **SANTINI Francesco, Giovanni** et **Johann**

SANTINE Étienne
XVI^e siècle. Actif à Cambrai en 1588 et en 1589. Français.
Graveur de monnaies.

SANTINI
XVIII^e siècle. Actif à Lucques dans la seconde moitié du XVIII^e siècle. Italien.
Peintre.
Il a peint quatorze stations d'un chemin de croix pour le dortoir de la Chartreuse de Pavie en 1772.

SANTINI Andrea
XVIII^e siècle. Italien.
Tailleur de camées.

SANTINI Bernardino di Bartalommeo, l'Ancien
Né en 1593 à Arezzo. Mort après 1652. XVII^e siècle. Italien.
Peintre.
Lanzi mentionne dans le Couvent des Frères à Arezzo une *Sainte Catherine* de Santini l'Ancien. On cite de lui de nombreuses fresques et des tableaux d'autel se trouvant dans des églises d'Arezzo. Le Musée de cette ville conserve de lui *La Vierge apparaît à saint Philippe* et *Vision de Moïse*, et le Musée des Offices de Florence, des dessins.

SANTINI Bernardino di Bartolommeo, le Jeune
XVII^e siècle. Actif à Arezzo dans la première moitié du XVII^e siècle. Italien.
Peintre.

SANTINI Francesco, de son vrai nom : **Franz Santin Aichel** ou **Auchel** ou **Eichel** ou **Euchel**
Né le 28 avril 1680 à Prague. Mort le 21 juin 1709 à Prague. XVII^e siècle. Autrichien.
Sculpteur. Baroque.
Fils et élève de Johann Santini. Il travailla d'abord avec son frère Giovanni et sculpta par la suite des statues pour des églises et des palais de Prague, notamment en 1709, la statue de *Saint Jean Népomucène*, au pied de l'escalier de l'Hôtel de Ville.

SANTINI Francesco
Né en 1763. Mort en 1840. XVIII^e-XIX^e siècles. Italien.
Peintre d'ornements et architecte.
Élève de Serafino Barozzi. Il travailla à Bologne.
VENTES PUBLIQUES : LONDRES, 16-17 avr. 1997 : *Projet de temple*

(recto) ; *Fragment d'étude d'un piédestal (verso)*, pl. et encre brune et lav. gris sur craie noire (29,4x20,1) : **GBP 460.**

SANTINI Giovanni, pseudonyme de **Johann Blasius Santin Aichel** ou **Auchel** ou **Eichel** ou **Euchel**
Né en 1667 à Prague. Mort le 7 décembre 1723 à Prague. XVIIᵉ-XVIIIᵉ siècles. Autrichien.
Peintre, sculpteur et architecte. Baroque.
Fils de Johann et frère de Francesco Santini. Il fut un des maîtres du baroque tardif de Bohême. Il fit ses études en Italie et travailla en Bohême au service des couvents et de la noblesse. Il fut surtout architecte et exécuta des peintures d'architecture.
VENTES PUBLIQUES : MILAN, 4 déc. 1986 : *Vue de Florence depuis les jardins Boboli*, pl. et lav. (22,5x41) : **ITL 3 600 000.**

SANTINI Imelda
Née le 15 septembre 1857 à San Benedetto del Trono. XIXᵉ-XXᵉ siècles. Italienne.
Peintre de compositions religieuses.
À Elice, elle peignit deux tableaux d'autel dans l'église.

SANTINI Johann, l'Ancien, pseudonyme de **Santin Aichel** ou **Auchel** ou **Eichel** ou **Euchel**
Né le 23 octobre 1652 à Prague. Mort le 27 novembre 1702 à Prague. XVIIᵉ siècle. Autrichien.
Sculpteur de décorations. Baroque.
Père de Francesco et de Giovanni. Il exécuta surtout des sculptures décoratives pour des palais et des monastères de Prague. En 1681, il exécuta les stucs de la grotte du château de Neuhaus ; en 1690, il travailla au château de Czernin, à Prague.

SANTINI Paolo
Né le 1ᵉʳ avril 1929 à Gimigliano. XXᵉ siècle. Actif depuis 1958 en France. Italien.
Sculpteur, technique mixte. Expressionniste, tendance abstraite.
Il fut élève de l'École des Beaux-Arts de Turin. Pendant huit années, il séjourna en Algérie. Il travailla dans des agences d'architecture et de décoration. À partir de 1958, il se fixa à Paris. Il participe à des expositions collectives, dont : 1967, Sculptures en pâte de verre ; 1970, Bruxelles, Hambourg, Lyon ; 1971 Paris, *Sculptures et Formes en Aluminium* ; Amsterdam ; etc.
Il dresse des sortes de totems présentant un aspect anthropomorphique monstrueux.

SANTINI Pio
Né en 1908 à Tivoli (Rome). Mort en 1986. XXᵉ siècle. Depuis environ 1933 actif en France. Italien.
Peintre de compositions à personnages, scènes de genre, figures, portraits, paysages, paysages d'eau.
Il participait à des expositions collectives, en Italie : à la Quadriennale de Rome, et surtout en France, notamment à Paris : aux Salons de la Société Nationale des Beaux-Arts, des Tuileries, des Indépendants dont il était sociétaire. Il obtint diverses distinctions régionales. Il était membre de divers groupements, dont une *Académie des 500* à Rome. Il fut professeur à l'Académie des Beaux-Arts de Rome. Il vécut et travailla pendant plus de cinquante ans à Paris, dans le XVIᵉ arrondissement. En 1992, la mairie du XVIᵉ arrondissement de Paris a organisé une exposition rétrospective d'ensemble de son œuvre.
Encore jeune, il a peint le double portrait en pied de ses parents, où il faisait preuve d'une tendresse pudique et grave. À l'inverse, il s'est fait apprécier d'un public non avide de novations, pour ses arlequins, gitanes, clowns, d'une théâtralité conventionnelle. Ses portraits d'enfants doivent une grâce certaine à leur authenticité. Il a peint des paysages à Tivoli et sur les bords du Loing, qui bénéficient d'une semblable sensibilité.

SANTINI Vincenzo
Né le 2 juillet 1807 à Pietrasanta. Mort en 1876. XIXᵉ siècle. Italien.
Sculpteur et critique d'art.
Il fit ses études à Rome chez P. Tenerani et fut professeur à l'école d'art de Pietrasanta.

SANTINO. Voir **SANTUCCI Santi**

SANTINO di Checco di Petrincione
XVIᵉ siècle. Italien.
Sculpteur.
Négociant en marbre de Carrare, il travailla à Palerme de 1504 à 1534. Il exécuta des sculptures sur la tribune de S. Cita et la grille du chœur de la cathédrale de Palerme.

SANTIS A. de
Né en 1908 à Rome. XXᵉ siècle. Italien.
Peintre.
MUSÉES : ROME (Gal. d'Art Mod.).

SANTIS Giovanni de
XVIIᵉ siècle. Actif à Naples à la fin du XVIIᵉ siècle. Italien.
Sculpteur sur bois.
Il fut chargé en 1695 de l'exécution d'un *Christ mort.*

SANTIS Orazio di, dit **d'Aquila** ou **Aquilano**
Né probablement à Aquila. XVIᵉ siècle. Italien.
Graveur à l'eau-forte et éditeur.
Il était actif entre 1568 et 1584. D'après Mariette, il a surtout gravé d'après Pompeo Dell'Aquila, ou Aquilano, à Rome vers 1572. Bartseli cataloguait soixante-dix planches de lui ; Nagler a complété ce catalogue par l'adjonction de soixante-quatorze planches de statues antiques à Rome, exécutées en collaboration avec Cherubino Alberti et publiées en 1584.

SANTISTEBAN Pedro de
XVIᵉ siècle. Actif dans la première moitié du XVIᵉ siècle. Espagnol.
Sculpteur.
Il travailla en 1532 au voussures de la sacristie dans la Chapelle Royale de la cathédrale de Tolède.

SANTLER R.
XVIIIᵉ siècle. Actif à Londres en 1785. Britannique.
Sculpteur-modeleur de cire.

SANTO, fra, appelé aussi **Fra Fontana**
XVIIᵉ siècle. Italien.
Peintre.
Il était actif à Venise au début du XVIIᵉ siècle. Religieux de l'ordre des Capucins. Il travailla à Trente et dans le monastère d'Ala.

SANTO Girolamo dal. Voir **SORDI Girolamo**

SANTO Raimondo de
XVᵉ siècle. Italien.
Peintre.
Peintre de la seconde moitié du XVᵉ siècle. Il exécuta des peintures pour des galères en 1489.

SANTO. Voir aussi au nom qui y est associé

SANTO. Voir **SANT'** page 273

SANTOIRE DE VARENNE. Voir **VARENNE Dorothée Santoire de**

SANTOMASO Giuseppe
Né en 1907 à Venise. Mort en 1990. XXᵉ siècle. Italien.
Peintre, technique mixte, peintre de compositions murales, peintre à la gouache, peintre de collages, lithographe, illustrateur, céramiste. Postcubiste, puis abstrait-géométrique, puis abstrait-lyrique.
Il fut élève de l'Académie des Beaux-Arts de Venise. Il a poursuivi sa formation au cours de voyages, en 1937 en Hollande, où il découvrit Van Gogh, puis à Paris, où, en particulier à l'Exposition Internationale, il fut en contact avec les divers mouvements artistiques d'avant-garde et très impressionné par le *Guernica* de Picasso, peint en quelques mois pour le Pavillon de la République espagnole. À la veille de la Seconde Guerre mondiale, il fit partie du mouvement *Corrente*, avec Birolli, Cassinari, Guttuso, Morlotti, Vedova, s'opposant aux composantes purement nationalistes promulguées par les artistes italiens appartenant au *Novecento* de l'époque mussolinienne, En 1945, il fit publier à Milan le recueil de poésies d'Éluard *Grand Air*, qu'il avait illustré de vingt-sept dessins. Après la guerre, le groupe *Corrente* devint, en 1947, le *Fronte Nuovo delle Arti*. Santomaso quitta le groupe pour adhérer, en 1950-1952, à celui des *Huit peintres italiens*, avec Birolli, Afro, Corpora, Morlotti, Vedova, Turcato et Moreni. De 1971 à 1974, il fut professeur à l'Académie des Beaux-Arts de Venise.
Depuis 1928, il participait à des expositions collectives consacrées à la peinture italienne contemporaines, en 1955, 1959, 1964 à la Documenta de Kassel, en 1972 à la Biennale de Venise, etc. Il montrait des ensembles de ses œuvres dans des expositions personnelles, dont : 1937 Amsterdam, 1939 Paris, puis dans de nombreuses villes d'Italie, à Paris et à Londres, en Allemagne, en Amérique. Des expositions rétrospectives furent organisées : en 1960 à Amsterdam et Bruxelles, en 1982 à Venise.
Santomaso fut d'abord imprégné de la tradition vénitienne et de la luminosité chromatique du postimpressionnisme, également

influencé par l'aspect constructif postcézannien du cubisme. À ce moment, dans ses peintures fondées sur la réalité, souvent des natures mortes, mais rationnellement recomposées selon un schéma élaboré d'après l'étude des mosaïques de la basilique San Marco, lumière et couleurs dissocient la forme, mais préservent et exaltent la présence poétique des choses. Dans sa première époque figurative, se conjuguèrent successivement les influences de Pio Semeghini et du sculpteur impressionniste Medardo Rosso. Puis, succédèrent à ces premières influences, celles très nettes, plus constructives de Morandi et surtout de Braque avec lequel il noua amitié, on peut aussi penser au purisme d'Ozenfant.

À partir de 1942, il se rallia progressivement à l'abstraction internationale, d'abord, vers 1950, dans une formulation à tendance géométrique, puis, dans les années soixante, parvenant à une option informelle de larges taches et éclaboussures aux subtils dégradés sans contours, mais toujours somptueusement colorées, sensuellement brossées ou aux transparences raffinées, se fondant sur un espace indéfini, et de traînées gestuelles énergiques qui structurent l'ensemble et coordonnent les taches : les différentes versions de l'Hommage au Crucifix de Cimabue de 1966 à 1969. Cependant, ce ralliement ne le coupa pas du contact avec la réalité, source de ses émotions poétiques, position qui caractérisait le groupe des Huit. Il déclarait : « Je m'aperçois qu'aucun des signes que je porte sur le papier n'a rien à faire avec une représentation ou une description objective, mais je me rends compte aussi que, sans ce prétexte visuel, sans ce bleu, sans ce pieu noir qui raye un crépi, sans le roulement d'un dé ou le grincement d'une roue, ces signes n'auraient pas pris vie, ne se seraient pas disposés en un ordre expressif. On est dans les choses et avec les choses. Il n'y a pas d'imagination sans les choses. » Son éloignement de l'apparence de l'objet le mena progressivement à cette sorte de « paysagisme abstrait » ou mieux d'« abstraction poétique », où il allait s'épanouir. À la fin des années soixante-dix, les traînées structurantes se font plus discrètes et plus simples, laissant la surface plus libre pour le pur jeu des taches colorées entre elles, dans la série des Lettres à Palladio.

Santomaso est considéré comme l'un des principaux peintres italiens de l'après-guerre. Ses peintures, dont les titres font souvent allusion à des souvenirs de sensations visuelles ou sonores ou des lieux à la fois : Passo doble de 1960, ressenties en des lieux et moments précis, par exemple au cours de voyages : Le souvenir vert de 1953, Rouges et jaunes de la moisson de 1957, Chant andalou de 1960, tentatives pour piéger l'insaisissable instant, se relient directement à l'impressionnisme à travers son admiration pour Medardo Rosso. Giuseppe Marchiori est justifié d'évoquer au regard de la peinture de Santomaso « une harmonie dans laquelle la musique et la peinture réellement se confondent. » ■ Jacques Busse

Santomaso

Bibliogr. : Lionello Venturi, in : Otto pittori italiani, De Luca, Rome, 1952 – Herbert Read : Santomaso, Hanover Gall., Londres, 1953 – Giuseppe Marchiori : Santomaso, Alfieri, Venise, 1954 – Lionello Venturi : Santomaso, De Luca, Rome, 1955 – Michel Seuphor, in : Diction. de la peint. abstraite, Hazan, Paris, 1957 – U. Apollonio : Santomaso, Fischbacher, Paris, 1959 – Franco Russoli, in : Peintres contemp., Mazenod, Paris, 1964 – Sarane Alexandrian, in : Diction. de l'Art et des Artistes, Hazan, Paris, 1967 – in : Encyclopédie Les Muses, Grange Batelière, Paris, 1969-1973 – in : Diction. Univers. de la Peint., Le Robert, Paris, 1975 – Giuseppe Santomaso : Santomaso Catalogo ragionato 1931-1974, Alfieri, Venise, 1975 – Catalogue Giuseppe Santomaso, opere 1939-1982, Milan, 1982 – in : L'Art du xxe siècle, Larousse, Paris, 1991 – in : Diction. de l'Art Mod. et Contemp., Hazan, Paris, 1992.

Musées : Amsterdam (Stedelijk Mus.) : Incendio a Santa-Maria de Mar 1959 – La Chaux-de-Fonds : Immagine n° 12 1965 – Florence (Gal. d'Arte Mod.) : Suite friulana 1963 – Rio de Janeiro : L'Ora delle Cicale 1953 – Rome (Gal. d'Arte Mod.) : Intérieur 1948 – Ritmi rurali 1954 – Sarrebruck : Fermento 1962.

Ventes Publiques : New York, 21 oct. 1964 : Notte sospesa : USD 900 – Cologne, 16 déc. 1965 : Composition : DEM 3 400 – Londres, 14 déc. 1967 : Hommage au Crucifix de Cimabue : GBP 350 – Milan, 25 mai 1971 : Composition : ITL 850 000 – Milan, 4 juin 1974 : Souvenir vert : ITL 6 000 000 – New York, 28

mai 1976 : Remparts de Cracovie 1958, h/t (124,5x114,5) : USD 1 100 – Rome, 16 déc. 1976 : Composition 1958, gche (42x32) : ITL 380 000 – Rome, 19 mai 1977 : Rythmes en gris 1959, h/t (73x50) : ITL 1 200 000 – Milan, 26 avr 1979 : Pietre come carne 1958, h/t (73x100) : ITL 2 600 000 – Zurich, 11 nov. 1981 : Aux confins de l'Orient, h/t (74x50) : CHF 9 000 – Milan, 5 avr. 1984 : Storia Catalana 1959, h/t (162x130) : ITL 9 500 000 – Milan, 26 mars 1985 : Signe rouge sur champ blanc 1969, techn. mixte/t. mar./pan. (93x73) : ITL 5 300 000 – Cologne, 10 déc. 1986 : Aspetto del Sud n° 2 1962, h/t (162x130) : DEM 44 000 – Berne, 30 avr. 1988 : Paysage vu de la fenêtre de mon atelier, h/t (69x47) : CHF 4 000 – Milan, 14 déc. 1988 : Le massicot 1952, h/t (90x116) : ITL 40 000 000 – Milan, 20 mars 1989 : Le gril 1948, h/t (60x75,5) : ITL 100 000 000 – Londres, 6 avr. 1989 : Venise 1980, h/t/rés. synth. (145x114) : GBP 16 500 – Rome, 8 juin 1989 : Tension 1973, h. et techn. mixte/t. (162x130) : ITL 38 000 000 – Londres, 26 oct. 1989 : Souvenirs bleus 1955, h/pap./t. (100x67) : GBP 33 000 ; Le bureau 1953, h/t (115x89,5) : GBP 55 000 – Milan, 27 mars 1990 : Sans titre, collage et h/t (31x48) : ITL 15 500 000 – Londres, 18 oct. 1990 : Sans titre 1961, h/pap. (49x66) : GBP 19 800 – Milan, 24 oct. 1990 : La faucheuse 1954, h/t (90x130) : ITL 125 000 000 – New York, 6 nov. 1990 : Nature morte 1952, h/t (38,1x47,2) : USD 6 820 – Rome, 3 déc. 1990 : Signe rouge sur champ blanc 1969, h/t (97x79) : ITL 46 000 000 – Amsterdam, 12 déc. 1990 : Vue du Palais des Doges à Venise, h/t (65x80) : NLG 29 900 – Milan, 13 déc. 1990 : Récit n° 2 1973, h/t (162,5x130) : ITL 66 000 000 – Rome, 13 mai 1991 : Sans titre 1983, techn. mixte et collage/pap. (54x58) : ITL 13 225 000 – Zurich, 16 oct. 1991 : Abstraction 1986, techn. mixte et collage/pap. (61x45,5) : CHF 15 000 – Londres, 17 oct. 1991 : Espace ouvert 1961, h/t (73,5x55) : GBP 15 400 – New York, 12 nov. 1991 : Sans titre 1948, craies et cr. de coul., collage/pap. (45,7x35,6) : USD 3 080 – Rome, 9 déc. 1991 : Nocturne 1982, h. et collage/t. (100x81) : ITL 29 900 000 – Zurich, 29 avr. 1992 : Composition en brun 1977, techn. mixte/pap. (51x36) : CHF 13 000 – Zurich, 14-16 oct. 1992 : Archipel 1986, h. et collage/t. (61x50) : CHF 22 000 – Milan, 9 nov. 1992 : Sans titre 1946, gche (35x50) : ITL 1 700 000 – Milan, 9 nov. 1992 : Sans titre 1946, gche (35x50) : ITL 1 700 000 – Londres, 3 déc. 1992 : Aspect du sol 1960, h/t (162x81) : GBP 30 800 – Rome, 25 mars 1993 : Sans titre 1948, h/t (60x75) : ITL 26 000 000 – Milan, 12 oct. 1993 : Lagune 1981, techn. mixte/t. (162x173) : ITL 41 400 000 – Amsterdam, 31 mai 1994 : Campagne 1955, h/t (59,5x84,8) : NLG 42 550 – Zurich, 13 oct. 1994 : Les timbres de couleurs, techn. mixte/pap. avec collage/t. (70,5x52) : CHF 14 000 – Copenhague, 7 juin 1995 : Composition 1951, aquar. (27x32) : DKK 10 000 – Zurich, 14 nov. 1995 : Composition n° 5 1985, techn. mixte/litho. (54x57,5) : CHF 3 800 – Venise, 12 mai 1996 : Tension 1973, h/t (162x131) : ITL 52 000 000 – Milan, 25 nov. 1996 : Tension 1976, h/t (130x162) : ITL 46 000 000 – Rome, 8 avr. 1997 : Sans titre 1968, h. et sable/t. (51x38,5) : ITL 22 717 000 – Milan, 24 nov. 1997 : Jeu de cartes 1984, h/t (92x73) : ITL 36 800 000.

SANTONJA ROSALES Eduardo

Né le 9 juin 1899 à Madrid. Mort le 4 janvier 1966 à Madrid. xxe siècle. Espagnol.

Peintre de sujets religieux, paysages, compositions murales, illustrateur, affichiste.

Petit-fils d'Eduardo Rosales, il étudia à l'École des Beaux-Arts de Madrid. Il figura à l'Exposition Internationale des Arts Décoratifs de Paris en 1925 ; à l'Exposition Nationale des Beaux-Arts de Madrid, à partir de 1931. Il obtint diverses récompenses, dont : 1918, 1935, premier prix du concours pour l'illustration de la page de titre de la revue Blanco y Negro ; 1926, premier prix du concours d'affiches du Cercle des Beaux-Arts de Madrid.

Il eut une importante activité d'illustrateur de revues et de livres. Il réalisa également des peintures murales pour divers édifices espagnols. Parmi ses tableaux de chevalet, on cite : Vierge à l'Enfant.

Bibliogr. : In : Cien Años de pintura en España y Portugal, 1830-1930, Antiqvaria, t. X, Madrid, 1993.

SANTORO Francesco Raffaello

Né en 1844 à Cosenza. Mort en 1927 à Rome. xixe-xxe siècles. Italien.

Peintre de genre, paysages.

Fils de Giovanni-Battista Santoro. Il exposa à Turin, Rome et Bologne.

Ventes Publiques : Londres, 7 mars 1976 : Paysage montagneux

avec un lac, h/t (52x145) : **GBP 800** – Milan, 23 mars 1983 : *La Procession*, h/t (47x32) : **ITL 4 000 000** – Rome, 4 déc. 1990 : *Paysage romain*, h/cart. (31x22) : **ITL 1 200 000** – Rome, 11 déc. 1996 : *Le Petit Joueur de chalumeau*, h/pan. (36x23,5) : **ITL 9 320** ; *L'Ancienne Fontaine de Viterbo*, h/t (36x23,5) : **ITL 6 990**.

SANTORO Giovanni Antonio
XVIIᵉ siècle. Actif à Naples au début du XVIIᵉ siècle. Italien.
Peintre.
Il a peint en 1605 un triptyque de *La Visitation* se trouvant dans la cathédrale de Naples.

SANTORO Giovanni Battista
Né le 24 octobre 1809 à Fuscaldo. Mort vers 1895 à Naples. XIXᵉ siècle. Italien.
Sculpteur et lithographe.
Père de Francesco et de Rubens S. et élève de l'Institut des Beaux-Arts de Naples. Il a peint un *Saint François d'Assise* pour l'église de Petrarsa.

SANTORO Rosalbino
Né le 15 mai 1857 à Fuscaldo. XIXᵉ-XXᵉ siècles. Italien.
Peintre d'histoire, de genre, portraits.
Il fut élève de Filippo (?) Palizzi.
Il peignit les *Portrait du roi Humberto* et *Portrait de la reine Marguerite*.

SANTORO Rubens
Né le 25 octobre 1859 à Mongrassano. Mort en 1942 à Naples. XIXᵉ-XXᵉ siècles. Italien.
Peintre de genre, paysages, paysages urbains, architectures, marines, paysages d'eau, aquarelliste.
Fils de Giovanni-Battista Santoro, il fut élève de Domenico Morelli à l'Académie des Beaux-Arts de Naples. Il a exposé à Naples, Turin, Venise, Rome et à l'étranger, notamment à Londres et au Salon des Artistes Français de Paris, où il obtint une mention honorable en 1896.
Il s'est presque exclusivement spécialisé dans les vues animées de Venise.

Rubens Santoro

Rubens Santoro

Musées : Cincinnati – Reggio Calabrese – Turin.
Ventes publiques : Paris, 16-17 mai 1892 : *Femmes à la fontaine* : **FRF 500** – New York, 7 mai 1909 : *Canal Giovanni e Paolo à Venise* : **USD 230** – New York, 30 jan. 1930 : *Canal vénitien* : **USD 425** – Paris, 29 juin 1951 : *Canal à Venise* : **FRF 16 000** – Londres, 22 oct. 1965 : *Le Traghetto, Venise* : **GNS 420** – Londres, 7 fév. 1968 : *Vue de Venise* : **GBP 700** – Londres, 14 nov. 1973 : *San Giorgio dei Greci* : **GBP 4 200** – New York, 17 avr. 1974 : *Vue de Venise* 1902 : **USD 12 000** – New York, 14 mai 1976 : *Canal à Venise* (48x36) : **USD 6 250** – Paris, 5 nov. 1976 : *Un canal à Venise*, aquar. (35,5x25) : **FRF 2 900** – Milan, 15 mars 1977 : *Venise*, aquar. et temp. (20x26) : **ITL 1 100 000** – New York, 7 oct. 1977 : *La promenade en gondole*, h/t (56x40,5) : **USD 16 500** – Londres, 14 févr 1979 : *Gondoles à Venise*, h/t (49x35,5) : **GBP 6 000** – Rome, 18 déc. 1981 : *Scène d'intérieur* 1889, h/t (75x101) : **ITL 33 000 000** – Milan, 13 déc. 1984 : *Personnage dans un intérieur* 1889, h/t (86x101) : **ITL 45 000 000** – Londres, 27 nov. 1985 : *Scène de canal, Venise*, h/t (38x27) : **GBP 8 500** – Rome, 13 mai 1986 : *Il ponte di Scafati a Torre Annunziata* 1918, h/t (128x96) : **ITL 76 000 000** – New York, 25 fév. 1987 : *San Giorgio Maggiore*, h/t (39x51,1) : **USD 27 000** – Milan, 23 mars 1988 : *Vue d'un canal à Venise*, h/t (38,5x41,5) : **ITL 15 000 000** – Londres, 25 mars 1988 : *Le Grand Canal à Venise*, h/t (49,5x35,5) : **GBP 28 600** – New York, 25 mai 1988 : *Un canal à Venise*, h/t (37,2x19,7) : **USD 14 300** – Milan, 1ᵉʳ juin 1988 : *Venise, l'église de la Salute*, h/t (60x71) : **ITL 55 000 000** – Londres, 21 juin 1988 : *Le Canal des Grecs à Venise*, h/t (50,7x37,5) : **GBP 18 700** – New York, 23 fév. 1989 : *Le Grand Canal à Venise*, h/pan. (32,4x41,3) : **USD 35 200** – Milan, 14 mars 1989 : *Promenade en gondole sur un canal à Venise*, h/t (102x73) : **ITL 80 000 000** – Londres, 5 mai 1989 : *Jeunes Arabes*, h/t (19,5x10) : **GBP 2 420** – Londres, 24 nov. 1989 : *Bras de canal vénitien*, h/t (60,4x42) : **GBP 19 800** – Milan, 8 mars 1990 : *L'église de la Salute à Venise*, h/t (60,5x71) :

ITL 65 000 000 – Monaco, 21 avr. 1990 : *Gondole sur un canal vénitien*, h/t (39,5x24,5) – **FRF 155 400** – New York, 22 mai 1990 : *Canal vénitien*, h/t (35,5x45,7) : **USD 29 700** – Milan, 30 mai 1990 : *Bateliers sur la lagune*, h/pan. (22x15,5) : **ITL 23 000 000** – Milan, 18 oct. 1990 : *Une cour avec des personnages assis sous un porche* 1880, h/t (53x30,5) : **ITL 36 000 000** – New York, 23 oct. 1990 : *Le Canal Camello à Venise*, h/t (41,9x34,3) : **USD 49 500** – Londres, 28 nov. 1990 : *Canal vénitien ensoleillé*, h/t (49x36) : **GBP 39 600** – Londres, 15 fév. 1991 : *Jour de lessive à Venise*, h/t (42x29) : **GBP 12 100** – New York, 22 mai 1991 : *Canal latéral à Venise à midi*, h/t (37,1x23,5) : **USD 39 600** – New York, 16 oct. 1991 : *Les vendangeurs* 1883, h/pan. (50,8x39,4) : **USD 66 000** – Londres, 18 mars 1992 : *Femmes napolitaines dans une rue ensoleillée* 1890, h/t (63,5x36,5) : **GBP 27 500** – Milan, 16 juin 1992 : *Scène vénitienne*, h/pan. (33x23,5) : **ITL 42 000 000** – Paris, 6 nov. 1992 : *Promenade en gondole à Venise*, h/t (46x31) : **FRF 44 000** – Lugano, 8 mai 1993 : *Napolitaine*, h/t (32,5x27,5) : **CHF 6 000** – Londres, 19 nov. 1993 : *San Geremia avec le Palais Labia à Venise*, h/t (50x37) : **GBP 54 300** – Rome, 29-30 nov. 1993 : *Gondole sur le Grand Canal*, h/t (59x37,5) : **ITL 53 032 000** – New York, 16 fév. 1994 : *Gondoliers sur un canal*, h/t (36,2x48,9) : **USD 85 000** – Londres, 17 mars 1995 : *Canal vénitien avec le Campanile des Frari à distance*, h/t (48,2x35) : **GBP 49 900** – Londres, 15 mars 1996 : *Porche au soleil*, h/pan. (24x18,5) : **GBP 80 700** – Milan, 26 mars 1996 : *La Lagune vénitienne avec une barque de pêcheurs au premier plan et Santa Maria della Salute au fond*, h/t (33x53,5) : **ITL 41 000 000** – Rome, 13 mai 1996 : *Gondoles à Venise*, h/t (46x31) : **ITL 91 700 000** – Rome, 28 nov. 1996 : *Gondoles à San Barnabe*, h/t (33x25) : **ITL 78 000 000** – New York, 23 mai 1997 : *Canal vénitien*, h/t (33x24,1) : **USD 37 950** – Londres, 21 nov. 1997 : *Le Traghetto, Venise*, h/t (40x29,8) : **GBP 10 925** – Londres, 19 nov. 1997 : *Le Grand Canal, Venise*, h/pan. (23x38) : **GBP 38 900**.

SANTOS. Voir aussi aux noms qui y sont adjoints

SANTOS Angeles
Née en 1912 à Cérone. XXᵉ siècle. Espagnole.
Peintre de genre, portraits.
Elle participa en 1929 et 1930 aux Salons d'Automne de Madrid.
Bibliogr. : In : Catalogue de l'exposition : *Les Années trente en Europe. Le temps menaçant*, musée d'Art moderne de la ville, Paris Musées, Flammarion, Paris, 1997.
Musées : Madrid (Mus. nac. Centro de Arte Reina Sofia) : *Un Monde* 1929.

SANTOS Antonio
Né en 1955. XXᵉ siècle. Français.
Sculpteur.
Ventes publiques : Paris, 5 fév. 1990 : *Marbre noir d'Espagne* (46x80x6) : **FRF 20 000** – Paris, 3 juin 1991 : *Hommage à tout le monde* 1989, marbre d'Espagne (65x47x15) : **FRF 11 500** – Paris, 3 fév. 1992 : *Écuyère au cirque* 1990, bronze (25x20) : **FRF 4 200**.

SANTOS Antonio Joaquim Dos
Mort en 1777 à Lisbonne. XVIIIᵉ siècle. Portugais.
Peintre.

SANTOS Bartolomé
XVIIᵉ siècle. Actif à Valladolid en 1661. Espagnol.
Peintre et sculpteur (?).

SANTOS Bartolomeu Cid dos
Né en 1931 à Lisbonne. XXᵉ siècle. Portugais.
Graveur.
Entre 1951 et 1955 il fut étudiant à l'École des Beaux-Arts de Lisbonne puis à la Slade School of Art de Londres où il eut pour professeur Anthony Gross. En 1961 il reçut le Prix de la Gravure de la Fondation Gulbenkian. Depuis 1960 il dirige l'Atelier d'Art Graphique de la Slade School of Art de Londres. Il a figuré dans de nombreuses expositions collectives parmi lesquelles on peut citer : en 1957 *Jeunes contemporains* à Londres, en 1959 *Estampes Portugaises Contemporaines* à Madrid et à Rome, en 1961 la Triennale de la Gravure de Couleur à Grenchen, en 1965 la Biennale de la Gravure à Ljubljana, en 1968 et 1970 la Biennale Internationale de la Gravure à Bradford, en 1972 et 1974 La Biennale Internationale de la Gravure à Krakow, en 1974 la Biennale de Florence, en 1975 *Gravure Portugaise Contemporaine* de la Fondation Gulbenkian à Paris, en 1976 la *Summer Exhibition* de la Royal Academy de Londres. Il a exposé personnellement en 1959 à la Société Nationale des Beaux-Arts de Lisbonne et dans de nombreuses galeries à Porto et Lisbonne, à Londres, à Paris à la galerie Mazarine, à Francfort et Tokyo.

Ses premières gravures étaient de petit format dans des tons sombres. Son œuvre décrit en général un monde fantastique, des architectures de rêves, cités labyrinthiques et villes imaginaires.

Musées : Belfast (Ulster Mus.) – Boston (Mus. of Art) – Bruxelles (Bibl. roy.) – Cambridge (Fitzwilliam Mus.) – Coimbra (Mus. Machado de Castro) – Lisbonne (Mus. d'Art Contemp.) – Lisbonne (Fond. Gulbenkian) – Liverpool (Walker City Art Gal.) – Londres (British Mus.) – Londres (Victoria and Albert Mus.).

SANTOS Bernardo dos
XVIIIe siècle. Travaillant en 1730. Espagnol.
Graveur au burin.

SANTOS Eder
XXe siècle. Brésilien.
Créateur d'installations, vidéaste.
Il participe à des expositions collectives : 1996 Biennale de São Paulo.
Bibliogr. : Agnaldo Farias : *Brésil : petit manuel d'instructions*, Artpress, n° 221, Paris, févr. 1997.

SANTOS Francisco dos
Né le 22 octobre 1878 à Rio de Mouro. Mort le 27 avril 1930. XXe siècle. Portugais.
Sculpteur de figures, peintre.
Il fut élève de l'Académie de Lisbonne, puis poursuivit ses études à Paris chez Charles Verlet et à Rome. Il est l'auteur du *Batelier au gouvernail* élevé sur la rive gauche du Tage à Lisbonne en 1915.
Musées : Lisbonne (Mus. Mod.).

SANTOS Joao José dos
Né en 1806. XIXe siècle. Actif à Lisbonne. Portugais.
Graveur à l'eau-forte.
Il grava des illustrations de livres de voyages. Il fut aussi écrivain d'art.

SANTOS Joao Maria dos
Né à Paris. XXe siècle. Brésilien.
Peintre de scènes de genre.
En 1946, il présentait une toile intitulée *Danse brésilienne* à l'exposition ouverte à Paris au Musée d'Art Moderne organisée par l'U.N.E.S.C.O.

SANTOS Juan
Né vers 1516. XVIe siècle. Actif à Valladolid. Espagnol.
Sculpteur sur bois.
Il a sculpté une chaise à porteurs pour l'église Saint-Julien de Valladolid, en 1568.

SANTOS Juan
XVIIe siècle. Actif à Cadix en 1662. Espagnol.
Peintre de scènes de genre.
Il peignit des étendards pour la marine espagnole et de petits tableaux pour les dames andalouses.

SANTOS Juan
Né vers 1770 à Lorca. XVIIIe siècle. Espagnol.
Sculpteur et graveur au burin.
Il a sculpté la tête de *Saint Jean Baptiste* pour l'église Saint-Mathieu de Lorca.

SANTOS Miguel dos
Né en 1944 dans l'État de Paraiba. XXe siècle. Brésilien.
Peintre. Populiste.
Ses œuvres sont inspirées des manifestations extérieures du sentiment religieux populaire.
Bibliogr. : Damian Bayon, Roberto Pontual, in : *La Peinture de l'Amérique latine au XXe s*, Mengès, Paris, 1990.

SANTOS Simao Francisco dos
Né le 28 octobre 1758 à Lisbonne. Mort le 12 janvier 1830 à Lisbonne. XVIIIe-XIXe siècles. Portugais.
Tailleur de camées et médailleur.
Élève de Jos. Gaspar.

SANTOS DE CARVALHO Valentim dos
Né vers 1744. Mort en 1806. XVIIIe siècle. Actif à Lisbonne. Portugais.
Sculpteur.
Il a sculpté un *Saint Sébastien* pour l'église Pena à Lisbonne.

SANTOS DA CRUZ Antonio dos
Né vers 1744 à Faro. Mort en 1805. XVIIIe siècle. Portugais.
Sculpteur sur bois.
Élève de M. Vieira.

SANTOS DE TORRES Juan
XVIe siècle. Actif à la fin du XVIe siècle. Espagnol.
Sculpteur.
Il travailla à Orense en 1595.

SANTOS CRUZ. Voir SANTA CRUZ

SANTOS FERNANDEZ Manuel. Voir FERNANDEZ Manuel Santos

SANTOS FREITAS Manuel dos
XVIIIe siècle. Actif à Lisbonne dans la seconde moitié du XVIIIe siècle. Portugais.
Peintre sur émail.

SANTOS ROMO. Voir ROMO Santos

SANTOS TOROELLA Angeles
Née en 1912 à Port-Bou (Catalogne). XXe siècle. Espagnole.
Peintre de scènes de genre, figures, portraits.
Elle fut la sœur de l'historien et critique d'art Rafael Santos Toroella, l'épouse du peintre Emilio Grau Sala et la mère du peintre Julian Grau Santos. Elle étudia à Valladolid avec Cellino Perotti. Elle s'établit à Paris, à partir de 1936.
Elle figura à diverses expositions collectives et personnelles : Athénée et Salon d'Automne de Valladolid, ce dernier lui ayant consacré en 1930 une salle spéciale, elle y montra plus d'une trentaine d'œuvres ; 1931 Paris ; 1932 Exposition des Artistes Ibériques à Copenhague et Paris ; 1935 Barcelone ; 1936 Biennale de Venise.
Influencée par l'œuvre de son mari, elle évolua vers des thèmes lyriques traités dans une technique impressionniste, par petites touches colorées, telles des striures. Parmi ses toiles, on mentionne : *Le monde*, *Enfant morte*.
Bibliogr. : In : *Cien Años de pintura en España y Portugal, 1830-1930*, Antiqvaria, t. X, Madrid, 1993.

SANTRUCEK Vaclav ou Wenzel
Né le 14 mai 1866 à Elbe-Teinitz. XIXe-XXe siècles. Tchécoslovaque.
Sculpteur, médailleur.
Il fut élève de Josef Tautenhayn et Josef Vaclav Myslbek. Il était actif à Prague.

SANTUCCI Santi, dit Santino
XVIIIe siècle. Italien.
Sculpteur sur bois, sculpteur-modeleur de cire.
Il travailla à Pise et à Venise dans la première moitié du XVIIIe siècle. Il fut aussi ingénieur.

SANTURINI Francesco
Né en 1627 à Venise. Mort en 1682 à Munich. XVIIe siècle. Italien.
Peintre et architecte.
Il s'établit à Munich en 1654. Il peignit des décors de théâtre et des perspectives.

SANTVOERT S. Van. Voir SANTVOORT Philipp

SANTVOORT Abraham Dircksz Van
Né vers 1624. Mort en 1669 à Chaam. XVIIe siècle. Hollandais.
Graveur d'histoire.
Sans doute frère du peintre de portraits Dirck Dircksz Van Santvoort, il est mentionné à Bruxelles en 1639 et à Amsterdam en 1644. Il épousa Élisabeth de Kruyff en 1644 et travailla à Breda entre 1648 et 1653.
Il a produit notamment des estampes sur des sujets historiques et fut éditeur.
Bibliogr. : In : *Diction. de la peinture flamande et hollandaise*, coll. Essentiels, Larousse, Paris, 1989.

SANTVOORT Anthonie ou Santfoort, appelé aussi Antonio de Santfort Mechinensis, dit Groene Anthony, Antonio Verde, le Vert Antoine
Mort en 1600 à Rome. XVIe siècle. Actif à Malines. Hollandais.
Peintre et graveur.
Il vécut en Italie avec H. Speckaert, fut membre de l'Académie Saint-Luc à Rome en 1577. En 1578, il hérita de Cornelis Cort. Hans Van Achen et Joseph Heniz demeurèrent chez lui. Il a gravé des portraits et des paysages.

SANTVOORT Dirck Dirckz Van, appelé aussi Bontepaert
Né en 1610 à Amsterdam. Mort en 1680 à Amsterdam, où il fut enterré le 9 mars. XVIIe siècle. Hollandais.
Peintre de compositions religieuses, portraits.

Fils du peintre Dirk Pietersz Bontepaert, il fut probablement élève de Rembrandt, maître en 1636 et inspecteur de la Gilde de Saint-Luc d'Amsterdam en 1658. Il épousa en 1641 la fille du peintre Willem Jansz Uyl et se remaria en 1657.
À ses débuts, il peignit quelques scènes religieuses, puis se spécialisa dans le portrait, devenant le portraitiste de toute la société aristocratique. Il traitait ses modèles avec une extrême sobriété.

BIBLIOGR. : In : *Diction. de la peinture flamande et hollandaise*, coll. Essentiels, Larousse, Paris, 1989.
MUSÉES : AMSTERDAM (Rijksmus.) : *Deux régentes et deux directrices du Spinhuis à Amsterdam* 1638 – *Quatre régents et un domestique de la halle aux serges* – *Le bourgmestre Dirck Bas Jacobsz et sa famille* – *Fredrick Dircksz Alewyn* – *Clara Alewyn* – BÂLE : *Chanteuse foraine accompagnée par un joueur de flûte* – DARMSTADT : *Portrait d'enfant* – ÉDIMBOURG : *Le jeune homme* – GLASGOW : *Portrait de jeune fille* – HANOVRE : *Portrait de jeune femme, incertain* – LA HAYE (Mauritshuis) : *Portrait d'homme* – *Portrait de femme* 1640 – LONDRES (Nat. Gal.) : *Portrait de petite fille* – PARIS (Mus. du Louvre) : *Jésus à Emmaüs* – ROTTERDAM : *Jeune berger jouant de la flûte* 1632 – *Jeune bergère*.
VENTES PUBLIQUES : PARIS, 1898 : *Portrait de femme* : **FRF 420** – PARIS, 9-10-11 avr. 1902 : *Portrait de dame hollandaise* : **FRF 7 000** – LONDRES, 19 nov. 1926 : *Jeune fille en jaune* : **GBP 84** – NEW YORK, 25-26 mars 1931 : *Portrait de femme* : **USD 550** – PARIS, 10 fév. 1943 : *Le joueur de romelpot* : **FRF 10 500** – NEW YORK, 26 oct. 1946 : *Deux petits Hollandais* : **USD 600** – AMSTERDAM, 12 déc. 1950 : *Portrait de famille* : **NLG 2 400** – PARIS, 25 avr. 1951 : *Portrait d'une jeune femme* : **FRF 100 000** – LONDRES, 23 juin 1967 : *Portrait d'un gentilhomme et sa femme* : **GNS 1 600** – PARIS, 12 juin 1973 : *Portrait d'homme* : **FRF 20 000** – PARIS, 10 juin 1976 : *Portrait d'une dame de qualité* 1636, h/pan. (65x50) : **FRF 20 500** – LONDRES, 14 avr. 1978 : *Groupe familial dans un paysage*, h/pan. (87,6x119,3) : **GBP 4 000** – PARIS, 22 mars 1983 : *Portrait d'une jeune femme de qualité* 1644, h/bois parqueté (62x42,5) : **FRF 38 000** – NEW YORK, 15 jan. 1985 : *Deux jeunes garçons, âgés de 10 et 8 ans* 1633, h/t (115,5x88,9) : **USD 18 000** – LONDRES, 11 déc. 1987 : *Portrait de trois générations d'une famille*, h/t (129x165) : **GBP 28 000** – NEW YORK, 12 jan. 1989 : *Portrait d'une jeune fille*, h/pan. (70,5x58) : **USD 19 000** – NEW YORK, 10 oct. 1991 : *Portrait d'un jeune couple debout dans un intérieur*, h/pan. (64,1x55,9) : **USD 41 250** – STOCKHOLM, 19 mai 1992 : *Portrait d'homme*, h/pan. (83x67) : **SEK 14 700** – NEW YORK, 11 jan. 1995 : *Portrait d'un homme jeune tourné vers la droite et portant un col de dentelle blanche*, h/pan. (52,7x44,2) : **USD 10 925** – LONDRES, 3 juil. 1996 : *Portrait d'un couple avec sa fille dans un paysage*, h/pan. (61x70) : **GBP 18 400**.

SANTVOORT Jan Van
XVIIe siècle. Actif dans la seconde moitié du XVIIe siècle. Hollandais.
Sculpteur.
Il s'établit vers 1685 à Édimbourg où il exécuta des sculptures décoratives.

SANTVOORT Josse Van
XVIe siècle. Actif à Malines. Éc. flamande.
Sculpteur.
Il travailla surtout pour l'abbaye de Tongerloo de 1536 à 1547.

SANTVOORT Philipp ou **Jacob Philipp Van** ou **Sandvoert**
XVIIIe siècle. Éc. flamande.
Peintre de genre.

Il fut élève de Gaspar Van Opstal à Anvers, où il travailla de 1711 à 1722. Il est probablement identique au S. Van Santvoert, cité par Füssli.
VENTES PUBLIQUES : MONACO, 2 déc. 1989 : *Le Concert*, h/t (47,5x55) : **FRF 72 150**.

SANTVOORT Pieter Dircksz Van, appelé aussi **Bontepaert**
Né en 1603 ou 1604 à Amsterdam. Enterré le 19 novembre 1653. XVIIe siècle. Hollandais.
Peintre de paysages.
Fils de Dircksz Pietersz Bontepaert, dont le nom vient de sa maison qui avait pour signe caractéristique un cheval bigarré. Tous les fils de ce Bontepaert portèrent le nom de Santvoort. Il épousa en 1638 Marretje Coerten. Un deuxième peintre, plus jeune, Pieter Van Stanvoort d'Haarlem, selon quelques auteurs, serait mort le 10 octobre 1681, mais sa qualité de peintre est discutée. Pieter Dircksz Van Santvoort ne peignit que des paysages.

BIBLIOGR. : In : *Diction. de la peinture flamande et hollandaise*, coll. Essentiels, Larousse, Paris, 1989.
MUSÉES : BERLIN (Staatliche Mus.) : *Paysage avec ferme* 1625 – HAARLEM (Mus. Frans Hals) : *Paysage d'hiver*.
VENTES PUBLIQUES : LONDRES, 10 avr. 1970 : *Paysage d'hiver* : **GNS 2 600** – AMSTERDAM, 30 nov. 1976 : *Village en hiver*, h/pan. (31x50,5) : **NLG 18 000** – LONDRES, 12 juil. 1978 : *Paysage d'hiver*, h/pan. (40x53) : **GBP 13 500** – AMSTERDAM, 29 oct 1979 : *Paysage boisé au pont*, pl. et lav. (20,2x15,7) : **NLG 5 400** – LONDRES, 8 juil. 1983 : *Scène de bord de mer*, h/pan. (34,6x51,8) : **GBP 5 500** – AMSTERDAM, 25 nov. 1991 : *Paysage boisé montagneux avec un pont enjambant une rivière* 1623, craie noire et encre (17,6x27,7) : **NLG 12 650**.

SANTWYCK Françoys Van ou **Sandwyck**
Né vers 1637 à La Haye. Mort avant le 19 janvier 1685 à Amsterdam. XVIIe siècle. Hollandais.
Peintre de portraits.
Il entra en 1663 dans la confrérie de La Haye.
MUSÉES : LA HAYE (Bredius) : *Réunion musicale*.

SANTZ. Voir aussi **SANZ**

SÄNTZ Gordian ou **Johann Gordian** ou **Sänz**
XVIIIe siècle. Allemand.
Peintre de compositions religieuses.
Il exécuta des tableaux d'autel dans des églises de Passau et des environs vers 1700.

SÄNTZ Johann Georg et **Johann Karl**. Voir **SANZ**

SANUTO Giulio ou **Sannutus**
XVIe siècle. Travaillant à Venise de 1540 à 1580. Italien.
Graveur au burin.
Le *Bryan's Dictionary* fait naître Sanuto vers 1530 ; nous croyons qu'il naquit au moins dix ans plus tôt. On cite dans son œuvre une pièce *L'Enfant monstrueux*, se rapportant à un fait datant de 1540. L'apparition de cette estampe nous paraît devoir être de la même année ou à peu près. En admettant la date du *Bryan's Dictionary*, l'artiste eut été bien jeune. Il a gravé des sujets religieux, des allégories et des scènes de genre d'après Titien, Raphaël et ses propres dessins.

SANVITALE Fortuniano
Né vers 1566 à Parme. Mort le 29 décembre 1626 à Parme. XVIe-XVIIe siècles. Italien.
Peintre, poète et écrivain.
Il peignit des scènes de la Passion et d'autres sujets religieux pour des églises de Parme et de Vicence.

SANVITALE Giuseppina, comtesse, née **Folcheri**
Née en avril 1800 à Cuneo. Morte en 1848 à Marseille (Bouches-du-Rhône). XIXe siècle. Italienne.
Peintre.
L'Académie de Parme conserve d'elle *Jeune harpiste* (pastel).

SANVITI Stefano
XVIe-XVIIe siècles. Actif à Mantoue, de 1587 à 1610. Italien.
Peintre.

Il fut au service des Gonzague et peignit des sujets mythologiques et religieux.

SANWLAH ou Sanwal das
XVIᵉ-XVIIᵉ siècles. Travaillant entre 1556 et 1605. Éc. hindoue.
Peintre et enlumineur.
Il collabora à tous les grands ouvrages de l'époque de l'empereur Akbar. Le Musée Britannique et le Musée Victoria and Albert de Londres conservent des miniatures de cet artiste.

SANYAL B. C.
Né en 1904 à Dibrugarh. XXᵉ siècle. Indien.
Sculpteur, peintre.
Il fut élève du Government College of Arts and Crafts de Calcutta. Il fut ensuite professeur à l'École d'Art de Mayo ; puis il ouvrit son propre atelier. Il s'est établi à New Delhi. Il a été directeur du département d'art de l'École Polytechnique de Delhi. Il a voyagé en Europe et aux États-Unis. Il était membre associé de l'Académie Lalit Kala, dont il est devenu le secrétaire.
Bien que n'ayant lui-même jamais adhéré aux tendances avancées de l'art contemporain, par son enseignement il a joué un rôle non négligeable auprès des jeunes artistes des Indes.
BIBLIOGR. : B. Dorival, sous la direction de, in : *Peintres contemp.*, Mazenod, Paris, 1964.
MUSÉES : NEW DELHI (Gal. Nat. d'Art Mod.) – NEW DELHI (Acad. Lalit Kala).

SANYÔ. Voir RAI SANYÔ

SANYU Yu. Voir CHANG YU SHU

SANZ Alexander ou Sanzi
XVIIIᵉ siècle. Actif dans la seconde moitié du XVIIIᵉ siècle. Italien.
Sculpteur.
Il a sculpté les statues de *Saint André* et de *Saint Mathieu* pour la cathédrale de Bergame.

SANZ Antonio
Né à Saragosse. XVIIIᵉ siècle. Travaillant de 1791 à 1794. Espagnol.
Sculpteur.
Il était moine. Il travailla à la façade, au portail et aux stalles de la cathédrale de Huesca.

SANZ Bernhard Lukas
Né vers 1650. Mort après 1710. XVIIᵉ-XVIIIᵉ siècles. Italien.
Peintre de compositions religieuses.
Frère de Johann Georg et de Johann Karl. Il exécuta des peintures religieuses pour des églises de Bergame et de Gandino.
VENTES PUBLIQUES : NEW YORK, 22 mai 1992 : *Vaste paysage fluvial avec des voyageurs sur un chemin de montagne*, h/t (67,3x91,4) : USD 6 600.

SANZ Eduardo
Né en 1928 à Santander. XXᵉ siècle. Espagnol.
Peintre de technique mixte. Tendance abstraite.
Il fut élève de l'École des Beaux-Arts de Madrid. Il a voyagé en France, Suisse et Italie. Il a exposé pour la première fois en 1954. Autour de 1960, il a abouti à sa manière propre : mêlant les techniques, il construit un espace fortement rythmé, des rais colorés définissant diversement les dimensions de cet espace par ailleurs neutre, du noir au blanc.
BIBLIOGR. : B. Dorival, sous la direction de, in : *Peintres contemp.*, Mazenod, Paris, 1964.

SANZ Francisco
XVᵉ siècle. Espagnol.
Sculpteur.
Actif dans la première moitié du XVᵉ siècle, il fut chargé avec Pedro Balaguer de l'exécution d'une chaire dans l'église Santa Catalina de Valence.

SÄNZ Gordian ou Johann Gordian. Voir SÄNTZ

SANZ Gordian ou Sanzi
Né le 8 septembre 1856 à Bergame. XIXᵉ-XXᵉ siècles. Italien.
Sculpteur de statues religieuses.
Fils et élève d'Alexander Sanz.
Il sculpta des statues de saints.

SANZ Inès Mercédès
Née à Leina. XIXᵉ-XXᵉ siècles. Espagnole.
Peintre.
Elle a figuré au Salon des Artistes Français de Paris, obtenant une mention honorable en 1900 pour l'Exposition Universelle.

SANZ Johann Anton ou Sanzi
Né le 13 juin 1702 à Bergame. Mort en 1787. XVIIIᵉ siècle. Italien.
Sculpteur sur bois et sur marbre.
Fils de Bernhard Lukas S. Élève de Bartolomeo Guarina, puis de Giacomo Manni. Il travailla pour la cathédrale et des églises de Bergame et y exécuta des statues, des stalles et des confessionnaux.

SANZ Johann Georg ou Sanzi ou Säntz
Originaire de Passau. XVIIIᵉ siècle. Italien.
Peintre.
Frère de Johann Karl et de Bernhard Lukas. Il travaillait à Bergame vers 1730.
Ce fut un imitateur de J. Courtois.

SANZ Johann Karl ou Sanzi ou Säntz
XVIIᵉ-XVIIIᵉ siècles. Italien.
Sculpteur sur bois.
Il sculpta des confessionnaux pour l'église Saint-Alexandre de Bergame en 1696.

SANZ José
XVIIIᵉ siècle. Travaillant à Huesca de 1795 à 1797. Espagnol.
Sculpteur.
Frère et assistant d'Antonio S. à la cathédrale de Huesca.

SANZ Juan
XVIIᵉ siècle. Actif à Valladolid au début du XVIIᵉ siècle. Espagnol.
Sculpteur.
Cet artiste prit une part active à la sculpture d'ornementation de l'église de San Pablo, dont le plan était l'œuvre de Mora et dont la direction fut confiée à Andres de Nagera.

SANZ Pedro
XVᵉ-XVIᵉ siècles. Actif de 1477 à 1519. Espagnol.
Peintre.
Il peignit des autels pour la cathédrale de Valence.

SANZ Ramon
XVIIᵉ siècle. Espagnol.
Sculpteur.
Il exécuta des sculptures pour l'abbatiale de La Oliva en 1616.

SANZ Roman
Né le 28 février 1829 à Sacedon (près de Guadalajara, Castille-La Manche). XIXᵉ siècle. Espagnol.
Peintre de sujets religieux, scènes de genre, portraits, natures mortes, fleurs, aquarelliste, sculpteur, graveur, dessinateur, illustrateur.
Il fut élève de Juan Galvez, d'Antonio Brabo et de F. Elias à l'Académie des Beaux-Arts de Madrid. Il figura dans diverses expositions collectives : de 1860 à 1890 Exposition Nationale des Beaux-Arts de Madrid ; 1876 Guadalajara, obtenant une médaille de bronze.
Il a collaboré à diverses revues, dont : *L'Illustration*.
BIBLIOGR. : In : *Cien Años de pintura en España y Portugal, 1830-1930*, Antiqvaria, t. X, Madrid, 1993.
MUSÉES : BERLIN – MADRID (église San Sebastian) : peintures pour la chapelle de la Miséricorde.

SANZ Toribo
Né à Lenia. XIXᵉ-XXᵉ siècles. Portugais.
Sculpteur.
Il figura au Salon des Artistes Français de Paris, obtenant une médaille d'or, et dont il fut hors-concours et membre du jury en 1900 pour l'Exposition Universelle.

SANZ DE JERICA Vicente
Espagnol.
Sculpteur.
Il a sculpté l'autel de la Vierge dans l'ancienne Chartreuse de Vall de Cristo.

SANZ DE LA LLOSA Diego
Né au XVIIᵉ siècle à Valence. XVIIᵉ siècle. Espagnol.
Peintre.
Il travailla à la Cour de Parme en 1670.

SANZ DEL VALLE Julian
Né vers 1830 à Santa-Fé. XIXᵉ siècle. Actif à Grenade. Espagnol.
Peintre de genre.
La Galerie Moderne de Madrid conserve de lui trois peintures, deux *Tavernes* et *Fruitier*.

SANZ ARIZMENDI José
Né le 6 février 1885 à Séville (Andalousie). Mort en 1929 à Berne ou Zurich. xxᵉ siècle. Espagnol.
Peintre de scènes de genre, figures, portraits, paysages, affichiste.
Il fut élève de Gonzalo Bilbao et de José Aranda. Puis, il s'établit à Zurich, étudiant l'architecture à l'École Polytechnique de la ville. Il travailla également dans l'atelier de Gustavo Gull. En 1915, il séjourna à Madrid ainsi qu'à Paris.
Il prit part à diverses expositions collectives : 1903 Exposition Internationale de Düsseldorf, ainsi que Grenade, Malaga ; 1918 Berne, Zurich. Il obtint une médaille d'or en 1903.
Il réalisa, en 1905, l'affiche de la Semaine Sainte et de la Feria de Séville. Il collabora avec l'architecte Gurruchaga dans le projet d'expansion de Saint-Sébastien au Pays Basque, en 1915. Parmi ses toiles, on mentionne : *La Bohémienne – La diseuse de bonne aventure – Le garçon de café – Dans les coulisses – Grenade.*
BIBLIOGR. : In : *Cien Años de pintura en España y Portugal, 1830-1930,* Antiqvaria, t. X, Madrid, 1993.

SANZ CARTA Valentin
Né en 1850. Mort en 1898. xixᵉ siècle. Depuis 1884 actif à Cuba. Espagnol.
Peintre de paysages typiques.
Cubain d'origine espagnole, il est né aux îles Canaries. Il partit pour Cuba en 1884, il fut nommé professeur d'art du paysage à l'École San Alejandro de La Havane sur la proposition de Miguel Melero. Sous l'influence de sa femme cubaine, il épousa les idées séparatistes de l'époque mais dut émigrer aux États-Unis et s'installa à New York. Il y mourut de maladie précocement.
VENTES PUBLIQUES : NEW YORK, 16 nov. 1994 : *Paysage cubain,* h/t (76,2x50,8) : USD 5 462.

SANZ JIMENEZ Muis
Mort au début du xixᵉ siècle à Grenade. xixᵉ siècle. Actif à Grenade. Espagnol.
Peintre.
La cathédrale et le Musée de Grenade conservent des peintures de cet artiste.

SANZEDO Juan de ou Salzedo
xviᵉ-xviiᵉ siècles. Espagnol.
Peintre.
Il prit part aux travaux artistiques de l'Alcazar pendant plusieurs années. Il vivait encore en 1600 ; à cette date il apparaît comme témoin dans une enquête. Il est peut-être identique à Juan de Salcedo.

SANZEL Félix
Né le 25 janvier 1829 à Paris. Mort en décembre 1883 à Paris. xixᵉ siècle. Français.
Sculpteur.
Élève de Fromange et de Dumont. Débuta au Salon de 1849. Médaille en 1868. Le Musée d'Orléans conserve de lui *L'espiègle.* Son *Buste de Fénelon* est à l'École Normale Supérieure.

SANZI. Voir SANZ Gordian

SANZIANU Michel
Né le 8 janvier 1944 à Bucarest. xxᵉ siècle. Actif depuis 1973 en Suisse. Roumain.
Peintre, dessinateur, illustrateur. Abstrait postcubiste, parfois abstrait-lyrique.
Jusqu'en 1965, il fut élève de la Faculté d'Arts Plastiques de Bucarest. En 1966, il commença à travailler comme illustrateur pour la presse et l'édition roumaines. En 1969, il devint membre de l'Union des Artistes Plasticiens Roumains.
De 1969 à 1973, il a participé à des expositions collectives à Bucarest. En 1974 à Rome, il a participé à la 4ᵉ exposition annuelle *Incontri Europa* ; en 1978 à Lausanne *Rencontre avec,* Musée Cantonal ; à Paris, Salons de Mai et Grands et Jeunes d'Aujourd'hui ; en 1979 Paris *Colle aux archéologues* ; en 1981 Salon de Québec, Bilan international de l'Art Contemporain, médaille de bronze ; etc.
En 1971 à Belgrade, il fit une exposition personnelle de dessins à la Maison des Écrivains Yougoslaves en 1974 à Rome ; il fit une exposition personnelle de peintures et dessins, galerie Nuova Figurazione ; autres expositions en 1977 Berne ; 1978 Bruxelles ; 1980 Lausanne, galerie Vallotton ; 1983-84 Lausanne, galerie Reymondin & Cie ; etc.
De 1971 à 1973, il a entièrement illustré quatre numéros de la revue *Quadernos Hispanoamericanos.* Ses grands dessins, qui ont les qualités techniques des meilleurs dessins d'architectes,

développent d'inextricables imbrications d'espaces construits, mais selon les perspectives courbes, particulièrement étudiées par Albert Flocon. Ses peintures, au dessin franc, aux couleurs vives, sont générées aussi à partir de formes et volumes courbes, mais se réfèrent plutôt à une abstraction d'inspiration cubiste.
∎ J. B.
BIBLIOGR. : Radu Stern : Catalogue de l'exposition *Sanzianu,* gal. Reymondin & Cie, Lausanne, 1983-84.

SANZIO Luca
Italien.
Peintre de marines.
L'Académie Carrara, à Bergame, conserve une œuvre de lui.

SANZIO Raphaël. Voir RAPHAËL

SAO JOSE Luiz de
xviiiᵉ siècle. Travaillant à Lisbonne vers 1700. Portugais.
Dessinateur.
Religieux de l'ordre de Cîteaux. Il dessina des illustrations de livres et des vues.

SAO JOSE Simzo de
xviᵉ siècle. Travaillant à Lisbonne. Portugais.
Enlumineur.
Il était moine.

SAOZI
Née vers 1940 à Toulouse (Haute-Garonne). xxᵉ siècle. Française.
Peintre de compositions animées, peintre de cartons de tapisseries, dessinateur. Tendance abstraite.
Elle est élève de l'École des Arts Décoratifs de Nice et poursuivit sa formation à Paris, où elle s'est établie. Elle participe à des expositions collectives, dont, à Paris, les Salons Comparaisons et de la Société Nationale des Beaux-Arts, en 1986 Chamalières, galerie d'art contemporain, exposition du groupe *Réalité Seconde.* Elle montre des ensembles de ses œuvres dans des expositions personnelles, dont à Paris : 1964 galerie Gérard Mourgue, 1969 galerie Paul Gilson, 1971 galerie Bongers, 1974 galerie Lambert, 1985 galerie Ror Volmar, et 1975 Montevideo à l'Alliance Française.
Elle peignit d'abord des natures mortes de fruits dont la fidélité tendait au trompe-l'œil. Depuis, elle peint des compositions complexes évoquant quelque combat de chevaliers indéterminés, d'autant que souvent à peine suggérés, proches d'une formulation abstraite alors constituée d'un inextricable entremêlement d'éléments ovoïdes, eux-mêmes surchargés de signes graphiques serrés.
BIBLIOGR. : In : Catalogue de l'exposition du groupe *Réalité Seconde,* Gal. d'Art Contemp. Chamalières, 1986.
MUSÉES : PARIS (Mus. d'Art Mod. de la Ville).

SAPALSKI Felix ou Feliks
Né à Varsovie. Mort en 1844 près de Piotrkow. xixᵉ siècle. Polonais.
Peintre de vues et de miniatures.
Il fit ses études avec Kaïser, puis étudia avec le miniaturiste Bechon. Il a peint des paysages, des vues de Lazienxi, de Vilanov, de Gerniakov et des portraits en miniature.

SAPATOV Victor
Né en 1952. xxᵉ siècle. Russe.
Peintre.
Il fut élève de l'Institut National des beaux-Arts d'Odessa et devint membre de l'Union des artistes d'URSS.
MUSÉES : KIEV (Mus. des Beaux-Arts) – TOKYO (Mus d'Art Mod.).
VENTES PUBLIQUES : PARIS, 4 oct. 1993 : *Le roi des Eaux,* h/cart. (101,5x104) : FRF 5 000.

SAPELLI Carlo
Né à Ceresoto. xixᵉ siècle. Actif dans la première moitié du xixᵉ siècle. Italien.
Peintre.
Élève de l'Académie de Turin. Il peignit pour la Cour de Turin *Le fils prodigue.*

SAPERE Horacio
Né en 1951 à Buenos Aires. xxᵉ siècle. Actif à Majorque. Argentin.
Peintre de technique mixte, sculpteur.
Il expose depuis 1975, dans des galeries à Palma de Majorque, Madrid (Galerie Diart, 1986), Vienne (Galerie Ariadne, 1985-91). Ses œuvres, qu'elles soient totalement abstraites ou empruntent quelques éléments à la réalité, évoquent l'art d'un Klee ou d'un Dubuffet.

VENTES PUBLIQUES : AMSTERDAM, 10 déc. 1992 : *Ojo comespacios* 1988, techn. mixte/t. (93x81) : **NLG 2 070**.

SAPHARE Jean
Mort le 10 octobre 1680. XVII^e siècle. Actif à Orbec. Français.
Sculpteur sur bois.
Il a sculpté et doré la statue de *Saint Jacques* dans l'église de la Sainte-Croix de Bernay.

SAPHARE Simon
XVII^e-XVIII^e siècles. Actif à Orbec de 1654 à 1705. Français.
Sculpteur sur bois.
Frère de Jean S. Il exécuta des tableaux d'autel pour des églises d'Orbec.

SAPIA Mariano
Né en 1964 à Buenos Aires. XX^e siècle. Argentin.
Peintre.
Il étudia la peinture et la gravure avec Ernesto Pesce et Carlos Gorriarena. Il expose régulièrement depuis 1982. En 1988, le Fonds National des Arts lui accorda une bourse ainsi que la Fondation Antorchas en 1990.
VENTES PUBLIQUES : NEW YORK, 18 mai 1994 : *Sainte* 1989, h/t (99,7x140,3) : **USD 2 875** – NEW YORK, 16 nov. 1994 : *Sur la terre de personne* 1990, h/t (155,9x189,9) : **USD 4 485**.

SAPIEHA Anna de, princesse, née Zamoyska
Née en 1774. Morte le 26 novembre 1859 à Paris. XVIII^e-XIX^e siècles. Polonaise.
Peintre amateur.
Elle travailla à Paris et à Vilno et peignit des fleurs et des miniatures.

SAPIEHA Anna de, princesse Czartoryska
Née en 1798 à Saint-Germain-en-Laye (Yvelines). Morte le 24 décembre 1864 à Montpellier (Hérault). XIX^e siècle. Française.
Peintre.
Fille d'Anna de S. née Zamoyska.

SAPIENTIS. Voir WITZ Konrad

SAPIK Vojteck ou Adalbert
Né le 8 avril 1888 à Polska Ostrava. Mort en 1916, tué au front le 4 juillet. XX^e siècle. Polonais.
Sculpteur, médailleur.
Il fut élève de Stanislav Sucharda à l'École des Beaux-Arts de Prague.
MUSÉES : PRAGUE (Gal. Mod.) : *Prix du journal Narodni Listy*.

SAPOCHNIKOFF Andréï Pétrovitch ou Sapojnikov
Né en 1795. Mort le 29 mars 1855 à Saint-Pétersbourg. XIX^e siècle. Russe.
Peintre d'histoire et portraitiste, officier.
Il peignait des portraits et des allégories, des types populaires et des costumes slaves. La galerie de Tretiakov à Moscou conserve de lui : *L'Amour et le Temps* (Allégorie) et *Bacchanale*.

SAPOCHNIKOFF Nadiechda
XIX^e siècle. Russe.
Lithographe amateur.
Fille de Andréï Pétrovitch S.

SAPOCHNIKOFF Véra
XIX^e siècle. Russe.
Lithographe amateur.
Fille de Andréï Pétrovitch S.

SAPONARO Salvatore
Né le 30 mars 1888 à Sancesario di Lecce. XX^e siècle. Italien.
Sculpteur de monuments et bas-reliefs.
Il se forma à Lecce, puis, en 1921, s'établit à Milan.
À Milan et à Padoue, il exécuta des monuments aux morts et des bas-reliefs.

SAPORETTI Edgardo
Né le 13 février 1865 à Bagnacavallo. Mort le 4 octobre 1909 à Bellaria. XIX^e-XX^e siècles. Italien.
Peintre de genre, portraits, paysages, sculpteur.
Fils et élève de Pietro Saporetti. Il exposa à Rome, Bologne et Florence.

SAPORETTI Pietro
Né le 10 avril 1832 à Bagnacavallo. Mort le 17 septembre 1893 à Bassano. XIX^e siècle. Italien.
Peintre d'histoire et de genre.
Élève de Antonio Moni, puis à Venise, de Luigi Ferrari. Il a exposé à divers salons d'Italie et à l'étranger, notamment à Vienne et à Paris.

SAPORITI Rinaldo
Né le 27 avril 1840 à Milan. Mort le 29 mars 1913 à Milan. XIX^e-XX^e siècles. Italien.
Peintre de genre, paysages, marines.
Il fut élève de Giuseppe Mazzola à l'Académie de Brera à Milan. Il exposa à Parme, Turin, Milan.
MUSÉES : BOLOGNE – FERRARE – TURIN.

SAPOUNOV Nicolaï Nicolaïévitch ou Sapunoff
Né en 1880 à Moscou. Mort le 15 juin 1912 à Terioki. XX^e siècle. Russe.
Peintre de natures mortes, fleurs, décorateur de théâtre. Postimpressionniste.
De 1893 à 1901, il fut élève de Isaac Levitan à l'Institut de Peinture, Sculpture, Architecture de Moscou, puis de A. Kisselev (Alexander Kisseliov ?) à l'Académie des Arts de Saint-Pétersbourg. À partir de 1907, il a participé à des expositions collectives.
Il a surtout été actif, soit comme exécutant, soit comme créateur indépendant, pour les théâtres de Saint-Pétersbourg et de Moscou.
BIBLIOGR. : In : Catalogue de l'exposition *Paris-Moscou*, Centre Georges-Pompidou, Paris, 1979.
MUSÉES : MOSCOU (Gal. Tretiakov) – MOSCOU (Mus. d'Art Occidental) – MOSCOU (Mus. Central du Théâtre).

SAPOVIUS David ou Johann ou Christoph
Originaire du Palatinat. Mort en 1710 à Berlin. XVIII^e siècle. Allemand.
Sculpteur et peut-être orfèvre.
Premier maître de Schlüter. Il vécut longtemps à Dantzig et s'établit à Berlin en 1702 où il travailla au château royal.

SAPP Allen
Né en 1929. XX^e siècle. Canadien.
Peintre de genre, scènes typiques.
VENTES PUBLIQUES : TORONTO, 15 mai 1978 : *Sam Thunderchild's home* 1972, h/t (61x91,2) : **CAD 1 800** – TORONTO, 14 mai 1979 : *La corvée d'eau* 1972, acryl./t. (60x75) : **CAD 1 300** – TORONTO, 2 mars 1982 : *Will play hockey soon*, acryl./t. (40x50) : **CAD 2 200** – TORONTO, 4 mai 1983 : *Coming closer to my home*, acryl./t. (40x50) : **CAD 2 600** – MONTRÉAL, 25 avr. 1988 : *Salaison de la viande de daim à Stoney Reserve*, h/t (76x122) : **CAD 2 800** – MONTRÉAL, 17 oct. 1988 : *Bébé se dirigeant vers un homme* 1969, acryl./t. (41x51) : **CAD 1 200**.

SAPPA. Voir MATTEO d'Ambrogio

SAPPER Richard
Né le 30 septembre 1891 à Coan (Guatemala), de parents allemands. XX^e siècle. Allemand.
Peintre de paysages, illustrateur.
Il se forma à la peinture à Munich et à Stuttgart, où il se fixa.

SAPPEY Pierre Victor
Né le 11 février 1801 à Grenoble (Isère). Mort en 1856 à Grenoble. XIX^e siècle. Français.
Sculpteur et architecte.
Élève de Raggi et de Ramey fils, il entra à l'École des Beaux-Arts le 4 mai 1825. Il exposa au Salon de 1831. Lauréat du concours pour l'érection d'un monument à Chambéry à la mémoire du général de Boigne. Le Musée de Grenoble conserve de lui *La mort de Lucrèce*, *L'Isère* (figure allégorique), *Le Drac* (figure allégorique), et celui d'Avignon, *Statue d'Antoine Chantrou*.

SAPSER Gregor
XVII^e-XVIII^e siècles. Actif à Tamsweg. Autrichien.
Sculpteur sur bois.
Il sculpta des autels et des chaires dans les églises de Tamsweg et des environs.

SAQUEREL Jannin ou Sacarel ou Saqueret
XV^e siècle. Travaillant de 1402 à 1416. Français.
Peintre verrier.
Peut-être fils de Pierre S. Il fut maître-verrier de la cathédrale de Lyon et travailla aussi pour d'autres églises.

SAQUEREL Pierre ou Sacarel ou Saqueret, appelé aussi Péronnet
XIV^e-XV^e siècles. Actif à Lyon de 1378 à 1440. Français.

Peintre et verrier.
Il fut peintre verrier de l'église Saint-Étienne et de la cathédrale de Lyon.

SAQUETI Giovanni Battista. Voir SACCHETTI

SARA Carlo
Né le 2 septembre 1844 à Pavie. Mort le 23 janvier 1905 à Pavie. XIXᵉ siècle. Italien.
Peintre d'histoire, de genre et de paysages.
Élève de Giacomo Trecourt. Le Musée Municipal de Pavie conserve des peintures de cet artiste.

SARABAT. Voir SARRABAT

SARABIA Andrés Ruiz de
XVIᵉ-XVIIᵉ siècles. Actif à Séville à la fin du XVIᵉ et au début du XVIIᵉ siècle. Espagnol.
Peintre.
Père de José de S.

SARABIA François de. Voir ANTOLINEZ Y SARABIA Francisco

SARABIA José de
Né en 1608 à Séville. Mort le 21 mai 1669 à Cordoue. XVIIᵉ siècle. Espagnol.
Peintre d'histoire.
Élève d'Agustin del Castillo, jusqu'à la mort de ce maître, en 1626, puis de Francisco Zurbaran. Il résida surtout à Cordoue et y peignit dans de nombreuses églises. On lui reproche d'avoir pris nombre de ses sujets dans des gravures de Sadeler et de Rubens, et de les avoir donnés comme de sa propre invention. Le Musée de Cordoue possède de lui *Adoration des bergers* et celui de Montpellier, *La Vierge et l'Enfant Jésus* (attribution).

J de Sarabia .

VENTES PUBLIQUES : PARIS, 1852 : *La Vierge et l'Enfant* : FRF 2 605.

SARABIN Louis Alexis
Né au Havre (Seine-Maritime). XIXᵉ-XXᵉ siècles. Français.
Peintre de paysages animés.
Il fut élève de Charles Lhuillier à l'École des Beaux-Arts du Havre et de Isidore Pils à celle de Paris. Il débuta au Salon de Paris en 1875.
VENTES PUBLIQUES : PARIS, 25 mai 1951 : *Troupeau sous bois* : FRF 900.

SARACCO Bartolomeo ou Saracho
XVᵉ siècle. Actif à Venise de 1487 à 1492. Italien.
Peintre.

SARACCO Domenico di Jacopo ou Saracho
XVᵉ-XVIᵉ siècles. Actif à Venise de 1467 à 1502. Italien.
Peintre.

SARACENI Camillo
XVIIᵉ siècle. Actif à Rome de 1626 à 1664. Italien.
Peintre et doreur.
Il travailla au Vatican et au Palais Chigi de Rome.

SARACENI Carlo ou Saracino ou Sarucini, dit Veneziano
Né entre 1580 et 1585 à Venise. Mort le 16 juin 1620 à Venise. XVIIᵉ siècle. Italien.
Peintre de scènes mythologiques, compositions religieuses, graveur.
Il vint à Rome dans les premières années du XVIIᵉ siècle, sous le pontificat de Clément VIII. Il y fréquenta l'atelier du sculpteur vénitien Camillo Mariani. Six petites scènes mythologiques incitent à penser qu'il fut également élève du peintre allemand Elsheimer ; d'autant que le maniérisme décelable dans certaines de ses œuvres postérieures confirmerait cette supposition. En 1616-1617, Carlo Saraceni participa aux peintures à fresque de la « Sala Regia » du Quirinal, en compagnie de Tassi, Lanfranc, Spadarino et des deux Caravagesques Bassetti et Ottino, qui étaient tous deux, comme lui, originaires de la Vénétie. Il peignit ses tableaux pour Sainte-Marie dell'Anima à la même époque, puisqu'on sait qu'ils lui furent payés en 1618. En 1620, il était à Venise, collaborant avec son ami originaire de Lorraine, Jean Le Clerc, sans doute à la réalisation d'une peinture dans la Salle du Conseil. Il semble que la mort empêcha Saraceni de terminer cette œuvre, qui fut achevée par Le Clerc. De toute façon, les

œuvres de ces deux artistes, à cette époque, sont difficiles à distinguer ; par exemple, on ne sait auquel des deux attribuer le curieux *Reniement de saint Pierre*, tout en ombres chinoises, de la Galerie Corsini, à Florence. Le Clerc qui, avant d'être son compagnon, avait été son disciple, grava plusieurs de ses œuvres. Il eut aussi pour élève l'Allemand Jan Lys.
L'influence qu'il accusa le plus fortement fut incontestablement celle du Caravage. Aller jusqu'à dire que ses œuvres pourraient être confondues avec celles de son modèle, serait méconnaître la force dramatique du Caravage, dont on ne retrouve qu'un écho stylistique chez Saraceni. Il figurait, dès 1620, dans la liste que dressa Mancini des premiers adeptes du Caravage. Dans les œuvres de sa jeunesse, il chercha à allier les recherches luministes et l'utilisation des décors de paysages d'Elsheimer (ainsi que de Domenico Feti), à une première influence caravagesque. De ses peintures sur cuivre de cette époque peuvent être attribuées à Elsheimer. Ensuite, empruntant peut-être plus au Caravage, il transcrivit cependant les dramatiques oppositions d'ombre et de lumière de celui-ci, en un clair-obscur mesuré, apaisé, surtout destiné à faire valoir le modelé, en quoi on reconnaît son origine vénitienne, ce qui lui valut, de Longhi en 1951, les qualificatifs de « giorgionisme fleuri ». ■ J. B.

BIBLIOGR. : Lionello Venturi : *La Peinture italienne du Caravage à Modigliani*, Skira, Genève, 1952 – Catalogue de l'exposition *Le Caravage et les Caravagesques*, Musée de Naples, 1963 – Catalogue de l'exposition *Le Caravage et la peinture italienne du XVIIᵉ siècle*, Musée du Louvre, Paris, 1965.
MUSÉES : AVIGNON : *Abraham, Agar et Ismaël* – BÂLE : *Annonciation à la femme de Manoah* – BERLIN (Mus. Nat.) : *Saint Martin et le mendiant* – CAPODIMONTE : *Six petites scènes mythologiques* – FRASCATI (Mus. de l'Ermitage des Camaldules) : *Le Repos pendant la Fuite en Égypte* – LILLE : *Fuite en Égypte* – MUNICH : *Saint Jérôme, saint Antoine et sainte Madeleine* – *Vision de saint François* – POMMERSFELDEN : *Le déluge* – ROME (Pina. du Capitole) : *Le festin du riche* – *Sainte Cécile* – ROME (Santa-Maria in Transtevere) : *La Mort de la Vierge* – ROME (église San Simone) : *Vierge au trône* – ROME (Quirinal) : plusieurs fresques – ROME (Palais Doria) : *Repos en Égypte* – ROME (Palais Borghèse) : *Joseph interprète les rêves* – ROME (Palais Sicarra) : *Mort de saint Jean Baptiste* – SIBIU : *Mort de la Vierge* – STUTTGART (Gal.) : *Libération de saint Pierre* – VENISE (Redentore) : *Saint François en extase* – VENISE (Palais Manfredini) : *Scène du déluge* – VIENNE : *Judith*.
VENTES PUBLIQUES : MILAN, 20 nov. 1963 : *Judith avec la tête d'Holopherne* : ITL 2 800 000 – LONDRES, 10 nov. 1967 : *La Mort de la Vierge* : GNS 1 800 – NEW YORK, 6 juin 1984 : *Judith avec la tête d'Holopherne*, h/t (91,3x73,5) : USD 30 000 – LONDRES, 5 juil. 1989 : *La Vierge et l'Enfant, avec sainte Anne et les anges*, h/cuivre (29,5x36,5) : GBP 148 500.

SARACENI Evangelista di Niccolo. Voir EVANGELISTA di Niccolo Saraceni

SARACENI Francesco
XVIIIᵉ siècle. Actif à Naples de 1730 à 1745. Italien.
Dessinateur et ingénieur.
Peut-être identique à Francesco Saracino. Il dessina un feu d'artifice tiré à l'occasion du mariage du Dauphin de France en 1745.

SARACENI Francesco
Né en 1798. Mort en 1871. XIXᵉ siècle. Actif à Ferrare. Italien.
Peintre d'histoire.
Il fut surtout copiste.

SARACHO. Voir SARACCO

SARACINO Carlo. Voir SARACENI

SARACINO Francesco
XVIIIᵉ siècle. Actif à Naples de 1700 à 1717. Italien.
Peintre de perspectives et d'ornements, architecte.
Probablement identique à Francesco Saraceni. Il exécuta des restaurations dans l'église S. Pietro a Majella de Naples.

SARAGOSSA. Voir ZARAGOZA

SARANKO S. K. Voir SARJANKO

SARASIN. Voir aussi SARAZIN, SARRASIN et SARRAZIN

SARASIN Betha
Née en 1930 à Aarau. XXᵉ siècle. Active depuis 1962 en Italie. Suisse.

Sculpteur, designer, illustrateur. Abstrait, tendance géométrique.

Elle fit ses études à Bâle. Ensuite, pendant dix ans, elle exerça le métier de graphiste et d'illustrateur. Elle voyagea alors dans toute l'Europe, aux États-Unis, en Union Soviétique, en Asie. Depuis 1962, elle vit à Venise. Elle participe à de nombreuses expositions collectives en Suisse, Allemagne, Italie, États-Unis et Liban. Elle expose individuellement en Suisse, Italie et Allemagne.

Elle dessine des meubles et des objets utilitaires et travaille dans un cabinet d'architecte. Parallèlement, elle réalise des sculptures qui, abstraites et très architecturées, tendent à une structure géométrique.

SARASIN Jacques. Voir **SARAZIN**

SARASIN Régnault
Né le 9 août 1886 à Bâle. xxᵉ siècle. Actif en France. Suisse.
Peintre de paysages, graveur. Orientaliste.
Il se fixa à Paris. Il fut élève de Victor Marec. Il participait à des expositions collectives : à Paris, depuis 1909 au Salon des Artistes Français, 1923 mention honorable pour la gravure ; de 1924 à 1928 au Salon de la Société Nationale des Beaux-Arts ; ainsi qu'à Lyon, Bâle, Zurich, Genève, Bordeaux, Liège. Il obtient un vif succès à l'Exposition Coloniale de Paris, en 1931.
Peintre de paysages, il se spécialisa dans le paysage colonial.

SARATELLI Alessandro ou **Seratelli**
Mort le 15 avril 1722 à Rimini. xviiiᵉ siècle. Italien.
Peintre d'architectures.
Il peignit le Théâtre de la Foire de Bologne en 1692 et en 1702.

SARATELLI Giulio
xviiiᵉ siècle. Actif dans la première moitié du xviiiᵉ siècle. Italien.
Sculpteur sur bois.
Il sculpta des stalles et des châsses pour reliques dans la cathédrale de Ferrare vers 1713.

SARAUW Laura Oline Adolphine
Née le 29 juin 1853 à Sorö. Morte le 28 avril 1912 au Cannet (Alpes-Maritimes). xixᵉ-xxᵉ siècles. Danoise.
Peintre de portraits, fleurs, miniaturiste.
Elle fut élève de Peter Vilhelm Kyhn et Holger K. Gronvold à l'Académie des Beaux-Arts de Copenhague.

SARAVALL Miguel
xvᵉ siècle. Actif à Valence. Espagnol.
Sculpteur.
Il travailla au Palais Royal de Valence en 1459.

SARAVIA Diego de
xviᵉ-xviiᵉ siècles. Actif à Séville de 1595 à 1604. Espagnol.
Peintre de figurines.
Il travailla entre autres pour Vera Cruz.

SARAZANA, il. Voir **FIASELLA Domenico**

SARAZIN Jacques ou **Sarasin** ou **Sarrazin**
Né en 1588 ou 1592 à Noyon. Mort le 3 décembre 1660 à Paris. xviiᵉ siècle. Français.
Peintre, sculpteur de statues, bas-reliefs.
Il fut élève de Guillain père à Paris. Sarazin partit pour l'Italie où il étudia les antiques. Michel-Ange fut son véritable maître, comme le prouvent les décorations des fontaines de la villa Frascati. On croit qu'il resta environ dix-huit ans en Italie. C'est vers 1629 qu'il rentra à Paris où il se maria avec une parente de Simon Vouet. Jacques Sarazin recevait par an mille livres de gages en sa qualité de sculpteur du Roy. Il fut reçu académicien le 1ᵉʳ février 1648 et premier recteur le 6 juillet 1655.
C'est avec Simon Vouet et Le Nôtre qu'il collabora à la réalisation de la Nymphée du parc Wideville, entre 1630 et 1632. Il donna les modèles des cariatides qui ornent le Pavillon de l'Horloge au Louvre. Il participa à la décoration sculptée du château de Maisons. Il réalisa aussi des monuments funéraires pour le Cardinal de Bérulle et Henri de Bourbon, pour lequel il fit des bas-reliefs en bronze illustrant les Triomphes de Pétrarque.
Bibliogr. : L. Benoist, in : Dictionnaire de l'Art et des Artistes, Hazan, Paris, 1967.
Musées : Paris (Mus. du Louvre) : La Force – La Prudence – La Justice – La Tempérance – La Douleur – Saint Pierre – Sainte Madeleine – Monument du cardinal de Bérulle – Paris (Mus. des Monuments Français) : Michel Letellier – Loth et sa famille fuyant la ville de Sodome, bas-relief – Versailles : Fuite en Égypte, bas-relief.

Ventes Publiques : Versailles, 27 mars 1977 : Louis XIV, bronze doré (H. avec socle 74) : **FRF 10 000.**

SARAZIN Jean
Mort le 17 janvier 1639 à Tours. xviiᵉ siècle. Actif à Dijon. Français.
Peintre verrier.
Il se fixa à Tours dès 1612.

SARAZIN Jean Baptiste. Voir **SARRAZIN**

SARAZIN Jean Philippe
Né à Paris. Mort vers 1795. xviiiᵉ siècle. Français.
Peintre de paysages et graveur à l'eau-forte.
Il a gravé des paysages.
Ventes Publiques : Paris, 1846 : Paysage orné de figures : FRF 30 ; Paysage, chaumière : FRF 34 – Paris, 7 et 8 mai 1923 : Le petit pont ; Le chemin creux, deux aquar. : FRF 1 600 – Paris, 8 mai 1925 : La Halte au bord du lac : FRF 1 200 – Monte-Carlo, 8 fév. 1981 : Une rue de village, h/pan. (34x52) : FRF 12 500.

SARAZIN Pierre ou **Sarrazin**
Né en 1601 à Noyon. Mort le 7 avril 1679 à Paris. xviiᵉ siècle. Français.
Peintre.
Pierre Sarazin fut le collaborateur de son frère Jacques et eut sa part dans la réputation de celui-ci. Sculpteur du Roy, il fut reçu académicien le 6 juin 1665.

SARAZIN Pierre Jean. Voir **SARRAZIN**

SARAZIN DE BELMONT Louise Joséphine
Née le 14 février 1790 à Versailles. Morte le 9 décembre 1870 à Paris. xixᵉ siècle. Française.
Peintre de paysages et d'architectures, lithographe.
Élève de Valenciennes. Elle exposa au Salon entre 1812 et 1867. Elle obtint une médaille de deuxième classe en 1831 et une de première classe en 1834.
Musées : Angers : Deux paysages – Dresde (Cab. d'Estampes) : Portrait de l'artiste – Portrait de C. Vogel von Vogelstein – Hanovre (Mus. Kestner) : Paysage – Montauban : Cinq paysages – Munich : Dans la forêt de Fontainebleau – Nantes : Intérieur de la forêt de Fontainebleau – Vue de la cathédrale d'Orvieto – Paris (Mus. du Louvre) : Paysage – Toulouse : San Miniato, Florence – Monte Mario, Rome – Le Pausilippe, Naples – Paris vu des hauteurs du Père-Lachaise – Couvent de Saint-Saoni et vallée d'Argelès – Tours : Le Forum romain le matin – Le Forum romain le soir.
Ventes Publiques : Paris, 24 fév. 1943 : Vue de Rome 1841 : FRF 7 000 – Berne, 23 oct. 1980 : Paysage de Bretagne 1837, h/t mar./cart. (62,5x90) : FRF 6 000 – Londres, 25 juin 1982 : Vue de l'Ile de la Cité à Paris 1835, h/t (123,2x162,5) : GBP 11 000 – Monte-Carlo, 22 fév. 1986 : Personnages arrivant en vue d'une ville 1820, h/t (65x81) : FRF 65 000 – Paris, 27 nov. 1989 : Le concours de flûte, h/t (102x120) : FRF 17 000 – Paris, 29 nov. 1995 : Bagnères de Luchon, h/t (29x48,5) : FRF 12 000 – Londres, 13 mars 1997 : Paysage fluvial classique, h/t (61x73,6) : GBP 2 530.

SARBACH Jakob, dit **Labahürlin**
Mort en 1492. xvᵉ siècle. Actif à Bâle. Suisse.
Sculpteur.
Il a sculpté la fontaine du marché aux poissons de Bâle en 1467.

SARBOT. Voir **SAIRBOT**

SARBURGH Bartholomäus ou **Bartholomé** ou **Sarburg, Sarbruck** ou **Saarburck,** dit **Treirsensio**
Né vers 1590 à Trèves. xviiᵉ siècle. Allemand.
Peintre de portraits.
Il travailla à Bâle entre 1620 et 1628 et peignit dans la manière de Van Dyck.
Musées : Bâle : Agrippa d'Aubigné, Peter Ryff, de Bâle, la femme de Peter Ryff et Lutzelmann et sa femme, en groupe – Berlin (Cab. d'Estampes) : Deux nus, fus. – Munich (Gal. mun.) : Mme Anna Heidelin avec son petit-fils – Zurich (Mus. prov.) : Portrait de Mme Magdalena Nägelin.
Ventes Publiques : Cologne, 8 mai 1969 : La Vieille Femme et l'Enfant : DEM 11 000 – Londres, 24 mars 1971 : Portrait d'un gentilhomme : GBP 2 000 – Londres, 9 juil. 1982 : Jeune paysan jouant de la flûte 1630, h/pan. (66,7x50,8) : GBP 3 500 – Londres, 6 juil. 1990 : Bonifacius Iselin vêtu de sombre avec une fraise blanche ; Sara Mayer zu Pfeil en manteau noir à col de fourrure et fraise blanche et portant une coiffe 1619, h/t, deux portraits (chaque 96x73) : GBP 13 200.

SARCERIUS Cornelis
XVIIe siècle. Actif à Utrecht en 1638 et 1642. Hollandais.
Peintre.

SARCUS Charles Marie de
Né le 26 mai 1821 à Dijon. XIXe siècle. Français.
Peintre de genre, paysagiste et lithographe.
Élève de Paul Delaroche. Il exposa au Salon en 1846 et en 1848.
VENTES PUBLIQUES : PARIS, 13 déc. 1937 : *Le Conservatoire de la danse moderne*, deux aquar. gchées : **FRF 110**.

SARDA
XIXe siècle. Français.
Peintre de genre.
MUSÉES : CHÂLONS-SUR-MARNE : *Une exécution seigneuriale* 1876.

SARDAGNA Lodovico
Né à Trente. XVIIe siècle. Italien.
Dessinateur et architecte.
Il fit les projets pour quelques arcs de triomphe à Trente et grava des portraits d'empereurs de la famille des Habsbourg.

SARDENT Marie Geneviève
Née à Paris. XIXe-XXe siècles. Française.
Peintre de genre, portraits, aquarelliste.
Elle débuta à Paris, en 1880, au Salon des Artistes Français.

SARDER Philipp
XVIe siècle. Allemand.
Sculpteur.
Père de Wilhelm S. Il fut l'élève de Jakob Murman à Augsbourg et exécuta l'épitaphe de l'évêque Martin de Schaumbourg dans la cathédrale d'Eichstätt.

SARDER Wilhelm ou **Sartor**
Né à Augsbourg. XVIe siècle. Actif dans la seconde moitié du XVIe siècle. Allemand.
Sculpteur.
Il s'établit à Eichstätt en 1569. Il exécuta de nombreux tombeaux dans la cathédrale de cette ville et dans les églises des environs.

SARDI Gaetano ou **Sarri**
Probablement originaire de Rome. XVIIIe siècle. Actif dans la première moitié du XVIIIe siècle. Italien.
Peintre.
Élève de Ben. Luti et de Pietro Bianchi.

SARDI Istvan ou **Stefan**
Né en 1846 à Eisenmarkt. Mort en 1901 à Klausenburg. XIXe siècle. Hongrois.
Peintre et illustrateur.
Le Musée National de Klausenbourg conserve des œuvres de cet artiste.

SARDI Jean
Né en 1947. XXe siècle. Français.
Peintre de scènes animées, figures typiques, paysages, paysages urbains, marines.
Il peint souvent des lieux animés typiques de Paris.
VENTES PUBLIQUES : VERSAILLES, 21 jan. 1990 : *Le Marché*, h/t (65x81) : **FRF 10 000** – NEUILLY, 27 mars 1990 : *Les gitans*, h/t (41x33) : **FRF 4 000** – VERSAILLES, 22 avr. 1990 : *Barques à quai*, h/t (65x81) : **FRF 8 500** – LA VARENNE-SAINT-HILAIRE, 16 juin 1990 : *Le marché aux puces*, h/t (64x55) : **FRF 7 800** – VERSAILLES, 8 juil. 1990 : *Rue piétonne*, h/t (73x92) : **FRF 8 000** – VERSAILLES, 23 sep. 1990 : *Marine*, h/t (60x73) : **FRF 8 500** – NEUILLY, 14 nov. 1990 : *Pont de Paris*, h/t (100x81) : **FRF 13 500** – NEUILLY, 7 avr. 1991 : *La rue Saint-Denis*, h/t (46x38) : **FRF 5 000** – NEUILLY, 11 juin 1991 : *Cueillette des olives en Provence*, h/t (73x91) : **FRF 7 000** – NEUILLY, 19 mars 1994 : *Paysage aux cyprès*, h/t (65x81) : **FRF 9 000**.

SARDI Pietro
XVIIIe siècle. Actif à Venise. Italien.
Graveur au burin.
Peut-être élève de M. Pitteri. Il a gravé le portrait de *George IV d'Angleterre*.

SARDI Samuel
XVIIIe siècle. Actif en Transylvanie au milieu du XVIIIe siècle. Hongrois.
Graveur au burin et dessinateur.
Le Musée National de Klausenbourg conserve de lui des ex-libris.

SARDI Teresa, née **Giusti**
Née le 25 septembre 1795. Morte le 28 avril 1833 à Rome. XIXe siècle. Italienne.
Peintre.

SARDIN Albert Edmond
Né le 17 novembre 1878 à Arcis-sur-Aube (Aube). XXe siècle. Français.
Peintre de nus, paysages, paysages d'eau, natures mortes, fleurs et fruits.
Il était arrière petit-neveu de Danton. Il exposait à Paris, depuis 1902 au Salon des Indépendants, et figura aussi aux Salons d'Automne et des Tuileries.
Il aimait les calmes paysages de rivières et peignait fidèlement natures mortes, fleurs et fruits.
BIBLIOGR. : Gérald Schurr, in : *Les Petits Maîtres de la peinture 1820-1920, valeur de demain*, Les Éditions de l'Amateur, t. IV, Paris, 1979.

SARDINA Alonse de
XVIIe siècle. Actif dans la première moitié du XVIIe siècle. Espagnol.
Sculpteur.
Il a sculpté des bas-reliefs sur la façade et dans le cloître de l'église Saint-Étienne de Salamanque.

SARDINIER T. P. W.
XVIIIe siècle. Actif à Ottobeuren au début du XVIIIe siècle. Allemand.
Dessinateur.
Il dessina des architectures.

SARDIORA
XVIe siècle. Actif dans la première moitié du XVIe siècle. Autrichien.
Sculpteur.
Il a sculpté les fonts baptismaux dans la chapelle du cimetière de Schluderns en 1520.

SARDOU Honoré Charles
Né le 15 octobre 1806 à Aix-en-Provence (Bouches-du-Rhône). XIXe siècle. Français.
Peintre de portraits, pastelliste.
Il fut élève de Louis Rioult. En 1857, il s'établit à Marseille. En 1981, il était représenté à l'exposition *Le portrait en Dauphiné au XIXe siècle*, à la Fondation Hébert – d'Uckermann de La Tronche.
MUSÉES : GRENOBLE (Mus. Dauphinois) : *Portrait d'une bourgeoise* 1853.

SARDOU Jean-Claude
Né en 1904 à Nice (Alpes-Maritimes). Mort en 1967 au Revest-des-Brousses (Alpes-de-Haute-Provence). XXe siècle. Français.
Peintre de figures, portraits, paysages animés, paysages. Néo-impressionniste, puis postimpressionniste.
Jeune, il reçut les conseils de Paul Signac, qui l'invita à plusieurs reprises à venir travailler avec lui. Sur ses conseils, Sardou voyagea en Italie. Puis, il s'installa à la campagne, près de Nice. En 1930, il fit la connaissance de Matisse. Il travailla ensuite en Champagne et en Bretagne. Il se fixa définitivement en Haute-Provence. Seul un voyage en Afrique du Nord interrompit cette retraite.
Il a exposé en Provence, en Algérie et à Paris. Il a participé à la Biennale de Menton et au Prix de l'Association des Amis du Musée d'Art Moderne à Paris.
L'enseignement de Signac l'avait incité à une pratique néo-impressionniste. Lors de son voyage en Italie, il découvrit les Primitifs et abandonna toute influence pointilliste. Près de Nice, il exécuta des toiles aux tonalités sombres. En Haute-Provence, sa palette s'éclaircit. Ses figures sont toujours situées dans des paysages.
MUSÉES : MONTPELLIER (Mus. Fabre) : *Village du Comtat Venaissin – Bretagne à marée basse*.

SARDOU L.
XIXe siècle. Travaillant en 1819. Français.
Portraitiste en miniatures.

SARDOU Victorien
Né en 1831 à Paris. Mort en 1908 à Paris. XIXe siècle. Français.
Auteur dramatique, peintre et dessinateur.
L'auteur de *Patrie*, de *La Tosca* et de *Mme Sans Gêne* aimait à fixer les coins pittoresques de son cher Paris, soit en les dessinant, soit au moyen d'aquarelles. Il crayonnait aussi d'étranges paysages qu'il avait vus, disait-il, sur d'autres planètes au cours de ses rêves. Et nous lui devons également des projets de décors et de costumes de théâtre.

SARDY Brutus

Né le 20 janvier 1892 à Parlasz. xxᵉ siècle. Hongrois.
Peintre de paysages.
Il se forma à Budapest.
Musées : Budapest (Gal. mun.).

SARECZ György ou **Georg**

xviiiᵉ siècle. Actif au début du xviiiᵉ siècle. Hongrois.
Sculpteur.
Il a sculpté le maître-autel dans l'église Saint-Mathieu de Szeged.

SAREN Quentin Van der

xviᵉ siècle. Éc. flamande.
Sculpteur sur bois.
Il a sculpté en 1541-42 les stalles dans la chapelle de l'Hôpital Notre-Dame d'Oudenaarde.

SARENCO, pseudonyme de **Mabellini Isaia**

Né en 1945 à Vobarno (Brescia). xxᵉ siècle. Italien.
Artiste multimédia.
Autour de 1970, il commence son activité d'artiste multimédia, en même temps qu'une importante activité d'organisateur d'expositions et de rencontres internationales, d'éditeur de revues et livres. À partir de 1984, il réalise des films en collaboration avec des artistes.
Ses actions et activités concernent les rapports entre art et société ; le ton en est violent et polémique. Sarenco considère que la globalité de sa vie constitue son œuvre.
Bibliogr. : In : *Diction. de l'Art Mod. et Contemp.*, Hazan, Paris, 1992.

SARENT J.

xixᵉ siècle. Travaillant en 1833. Allemand.
Miniaturiste.

SARET Alan

Né en 1944 à New York. xxᵉ siècle. Américain.
Sculpteur d'assemblages, compositions monumentales, dessinateur.
Au premier abord, les œuvres d'Alan Saret se définissent par leur monumentalité et leur apparente inorganisation. En fait, il s'agit de constructions sauvages, exécutées avec des matériaux hétéroclites, tôles, grillages, fils de cuivre, corniches, fenêtres, objets divers de démolition. Abris rudimentaires, ces œuvres sont à la fois sculpturales et architecturales ; on serait tenté d'évoquer les *Demeures* d'Étienne-Martin, bien que les propos en soient très différents. Les assemblages de Saret ne sont que des états transitoires, ils sont en déséquilibre foncier, les structures en paraissent aléatoires, presque anarchiques. Elles ont aussi la poésie des terrains vagues. L'œuvre de Saret, comme celles d'Eva Hesse et plus encore de Keith Sonnier, voire de Richard Serra, s'inscrit dans ce courant, essentiellement américain, qui, sans doute par réaction contre la rigueur constructiviste du minimal' art, a exploité les ressources de l'informe. Par certains aspects, cet « Antiform » se rapproche des manifestations, à peu près contemporaines, de l'Arte povera italien. Dans son évolution ultérieure, Saret a réalisé des œuvres de dimensions plus limitées, plus cohérents en tant qu'objets-sculptures, essentiellement constituées de fils d'acier ou cuivre et de grillages, plastifiés ou peints. ■ P. F.
Ventes Publiques : New York, 16 mai 1980 : *Sans titre 1969*, fils métalliques filets peints (137x152,4x122) : **USD 4 500** – New York, 2 nov. 1984 : *Red dragon* ; *Green dragon 1974*, aquar., une paire (57x76) : **USD 2 600** – New York, 16 fév. 1984 : *Sans titre*, cr. de coul. (63,5x96,5) : **USD 1 700** – New York, 8 mai 1990 : *Forme de poire*, fils d'acier galvanisé (152,4x121,9x91,4) : **USD 14 300** – New York, 2 mai 1991 : *Green and scarlett mountain triumph 1979*, fils de cuivre et d'acier (102,8x76,2x55,8) : **USD 8 800** – New York, 13 nov. 1991 : *L'esprit d'un idiot*, fils de cuivre et gainés de plastique coloré (91,4x68,6x55,9) : **USD 7 700** – New York, 22 fév. 1993 : *La pousse de l'herbe nouvelle 1988*, cr. de coul. et graphite/pap. (76,7x111,8) : **USD 1 320** – New York, 23 fév. 1994 : *Une vague verte de l'air*, grillage hexagonal peint (137x152,5x122) : **USD 4 830** – New York, 16 nov. 1995 : *Beta heliotis du set VIII*, cr. de coul./pap. (67,3x101,6) : **USD 1 265** – New York, 7 mai 1996 : *Sans titre*, fils d'alu. (127x61x50,8) : **USD 1 955** – New York, 19 nov. 1996 : *Stun bax ensoulement 1988*, cr. de coul./pap. (80x90,8) : **USD 575**.

SARFATI Albert

Né le 3 août 1886 à Constantine (Algérie). xxᵉ siècle. Français.
Peintre.

Il exposait à Paris, aux Salons des Indépandants, d'Automne, des Tuileries.
Ventes Publiques : Paris, 18 déc. 1950 : *La Tanagra* : **FRF 750**.

SARFF Walter

Né dans l'Illinois. xxᵉ siècle. Américain.
Peintre.
Il fut élève de l'Académie Nationale des Arts de Chicago et de la Grand Central School of Art.

SARG Jörg ou **Georg**. Voir **SORG**

SARG Tony

Né le 24 avril 1880 à Coban (Guatémala). xxᵉ siècle. Américain.
Peintre, peintre de décorations murales, caricaturiste, illustrateur, sculpteur-peintre de marionnettes.
Il était actif à New York, où il était membre du Salmagundi Club. Il a exécuté des peintures murales dans des hôtels de New York. Il a illustré de nombreux livres.

SARGANT Francis W.

Né le 10 janvier 1870 à Londres. Mort le 11 janvier 1960 à Cambridge. xixᵉ-xxᵉ siècles. De 1899 à 1937 actif en Italie. Britannique.
Sculpteur de monuments, figures, bas-reliefs.
Après des études au New College d'Oxford, il entra en apprentissage chez l'architecte T. G. Jackson, de 1891 à 1894. En 1895-1896, il fréquenta la Slade School de Londres. Il travailla avec sir George James Frampton et Conrad Dressler. Il partit pour Florence, où il fut élève de Adolf Hildebrand. À part l'interruption de la guerre, il séjourna à Florence de 1899 à 1937. Il était membre de la Royal Society of British Sculptors. Dès 1919, il participa aux expositions de la Royal Academy à Londres.
En 1913 à Florence, il exécuta le monument à la mémoire de Florence Nightingale dans l'église de Santa Croce. Il a également sculpté les bas-reliefs du Mémorial de Guerre de la Oakham School. Sculptant la pierre et le bronze, il a élaboré une œuvre qui semble directement issu des traditions de la Renaissance.
Musées : Londres (Tate Gal.) : *Carlino* 1902.

SARGEANT Geneve Rixford

Née le 14 juillet 1868 à San Francisco (Californie). Morte en 1957. xixᵉ-xxᵉ siècles. Américaine.
Peintre de paysages.
Elle fut élève de Sören Emil Carlsen, William Chase, Julius Gari Melchers.
Ventes Publiques : Los Angeles-San Francisco, 12 juil. 1990 : *La Côte de Monterey* 1961, h/t (43x61) : **USD 825**.

SARGEANT H.

xixᵉ siècle. Britannique.
Peintre de marines.
Peintre de la marine royale.
Ventes Publiques : Londres, 22 mai 1991 : *La première course de l'America Cup passant Ryde Pier* ; *Au large d'Osborne*, h/cart., une paire (chaque 28x38) : **GBP 26 400**.

SARGEANT John ou **Sarjeant**

xixᵉ siècle. Actif à Londres de 1824 à 1839. Britannique.
Peintre de genre, portraitiste et paysagiste.

SARGENT Alfred Louis

Né le 11 mai 1828 à Paris. xixᵉ siècle. Français.
Graveur sur bois.
Frère de Louis S. et élève de Tiennis. Il débuta au Salon de 1855.

SARGENT Frederick

Mort le 14 avril 1899. xixᵉ siècle. Britannique.
Peintre de genre et de portraits en miniatures.
Il exposa à la Royal Academy entre 1854 et 1874. La National Portrait Gallery de Londres conserve de lui quatre dessins de portraits de *George W. Fred. Ch. duc de Cambridge*, d'*Edw. Viscount Cardwell*, de *Fred Thesiger, baron Chelmsford* et du *Baron John Hammer*.

SARGENT G. F.

xixᵉ siècle. Actif au milieu du xixᵉ siècle. Britannique.
Dessinateur, aquarelliste et paysagiste.
Le Musée de Nottingham conserve de cet artiste quatre-vingt-seize dessins en miniature, destinés à être reproduits en gravure. La majeure partie d'entre eux a illustré *Polite Repository* de Peacock.

SARGENT Giovanni. Voir **SARGENT John Singer**

SARGENT Henry ou **G. Henry**

Né le 25 novembre 1770 à Gloucester (Massachusetts). Mort le 21 février 1845 à Boston. xviiiᵉ-xixᵉ siècles. Américain.

Peintre d'histoire, genre, portraits.
Il fut élève de John Singleton Copley et de Benjamin West à Londres. Il travailla surtout à Boston.
Musées : BOSTON : *Autour de la table – Autour du thé – Portrait de Turner Sargent.*
Ventes Publiques : LONDRES, 12 déc. 1910 : *Jeune garçon* : GBP 21 – NEW YORK, 14 fév. 1990 : *Portrait de Nathaniel Amory*, h/t (76,5x64) : USD 2 200.

SARGENT John Singer

Né le 12 janvier 1856 à Florence, de parents américains. Mort le 15 avril 1925 à Londres. XIXe-XXe siècles. Actif en France, Angleterre. Américain.

Peintre de compositions à personnages, compositions religieuses, scènes de genre, figures, portraits, intérieurs, paysages, marines, peintre de compositions murales, peintre à la gouache, aquarelliste, dessinateur. Impressionniste.

Sa famille correspondait au milieu aristocratique, cultivé et citadin de l'Amérique du XIXe siècle et avait compté plusieurs gouverneurs de l'État du Massachusetts. Son père était un médecin américain. Il avait commencé des études artistiques, dès 1868, probablement à Florence, avec un certain Carl Welsch, paysagiste germano-américain. Il avait aussi le goût de la musique et était bon pianiste. Puis, en 1870 et dans les années suivantes, il fut élève de l'Académie des Beaux-Arts de Florence, d'autres sources n'indiquent qu'un séjour d'étude à Rome. En 1874, avec sa famille, il vint à Paris. Il y fut élève du portraitiste Carolus Duran et, par lui, découvrit Frans Hals et Vélasquez. En 1876, il manifesta le désir de connaître les États-Unis, mais n'y fit qu'un court séjour de quelques mois, visitant l'Exposition du Centenaire à Philadelphie. Dans la même année 1876 à Paris, la seconde exposition des impressionnistes à la galerie Durand-Ruel le « bouleversa », selon ses propres termes. Il s'intéressa à Courbet, aux impressionnistes, notamment à Degas et Whistler, et se lia bientôt d'amitié avec Monet, duquel il peindra plusieurs portraits. La famille Sargent voyageait beaucoup, passant l'hiver en Europe du Sud, retournant au Nord en été. John Singer voyagera ainsi en Hollande, en Espagne, en Afrique du Nord. En 1879, il alla faire des copies en Espagne d'après Vélasquez, en 1880 en Hollande d'après Frans Hals. En 1880-82, il fit un voyage à Venise. En 1884, son envoi au Salon ayant fait scandale, déçu, Sargent partit pour Londres, où il reçut un accueil chaleureux. À Londres, il se lia avec les écrivains Henry James, Américain de même milieu social d'origine, et Robert Louis Stevenson, dont il fit les portraits. Il travailla dans l'atelier de Whistler, en subissant une influence passagère. En 1887, Sargent alla de nouveau aux États-Unis, notamment à Boston, dont le musée conserve quelques-unes de ses peintures les plus importantes. Il y resta deux années. Revenu à Paris en 1889, il rencontra de nouveau Monet à l'occasion de l'Exposition Universelle et s'installa quelque temps à Giverny, auprès de lui. Puis, il revint se fixer en Angleterre, retournant fréquemment aux États-Unis, célébré et appelé pour des commandes de portraits et de décorations murales.
À Paris, il débuta au Salon de 1877, avec *Les ramasseurs d'huîtres à Cancale*, et continua d'y figurer régulièrement, avec des portraits et quelques paysages ; 1881 médaille de deuxième classe ; 1889 Grand Prix, chevalier de la Légion d'honneur, pour l'Exposition Universelle ; 1900 Grand Prix, officier de la Légion d'honneur, pour l'Exposition Universelle. Il fut membre correspondant de la Société des Artistes Français. En 1890, il fut membre fondateur de la Société Nationale des Beaux-Arts, où il continua d'exposer. Il était membre de l'Institut de France. En Angleterre, à partir de 1882, il exposa à la Royal Academy de Londres, notamment en 1887 avec *Teint de lys et de roses* ; 1894 membre associé ; 1897 élu académicien. Il fut membre honoraire de la Royal Scottish Academy ; membre du Royal Institute of Painters in Water Colour ; membre honoraire du Royal Institute of Oil Painters.
Outre ses participations aux Salons de Paris et Londres, en 1885, la galerie Georges Petit de Paris exposa ses peintures conjointement avec celles de Monet. En 1886, il incita Durand-Ruel à organiser une grande exposition impressionniste à New York. En 1887-88, une exposition de ses œuvres fut organisée à Boston. Après sa mort en 1925, plusieurs rétrospectives furent organisées à Boston en 1925, à Londres en 1926, à la fois à la Royal Academy et à la Tate Gallery. En 1963, le Centre Culturel Américain de Paris organisa une exposition *John Singer Sargent*. En 1976, il était représenté à l'exposition du Museum of Modern Art de New York *The Natural Paradise – Painting in America 1800-*

1950. En 1982 à Paris, il était représenté à l'exposition *Impressionnistes Américains*, au Musée du Petit Palais.
À Paris, il complétait sa formation en travaillant le paysage à la campagne, en 1875 à Barbizon, puis à Grez-sur-Loing, où il retrouvait les Américains Childe Hassam, Willard Metcalf, John Henry Twachtman. Il peignait aussi des vues du Jardin du Luxembourg à Paris. Dans la première période de son œuvre, bien que, depuis 1876, il eût été sensible à l'impressionnisme de Monet et eût appliqué sa technique de touches fluides, comme hachurées, l'influence de Vélasquez, héritée de Carolus Duran, duquel il peignit le portrait en 1879, peut-être aussi ressentie à travers le Manet de l'époque espagnole, se manifesta bientôt par une technique de touches fermes et larges, comme dans *El Jaleo* de 1880, composition horizontale, toute en clair-obscur dans un éclairage artificiel de théâtre, qui évoque d'ailleurs des danses de flamenco espagnoles. Pourtant, même dans cette époque et dès précisément cette peinture, il opposait violemment des zones d'ombre aux zones de lumière ou d'éclairage, les zones d'ombre peintes dans les gris perlés délicats, les zones de lumière, pour la rangée de spectateurs assis dans la partie de droite, osant un violent chromatisme. On peut considérer que sa technique hachurée et l'opposition d'ombres sobres et de zones claires et colorées, étaient tout ce qui le rapprochait de ses contemporains impressionnistes. On retrouve les mêmes caractéristiques, clair-obscur très contrasté, tons atténués sauf une note violemment rouge à l'extrême droite, alliées à un sens très sûr de la composition, décentrée sous l'influence des estampes japonaises, dans *Les filles d'Edward Darley Boit*, son envoi au Salon de 1882. Le fait d'avoir affaire à des fillettes a procuré une plus grande liberté au peintre que pour les portraits plus officiels, ce qui lui a permis de les saisir dans les attitudes spontanées de leurs occupations quotidiennes, de saisir au vol l'instant qui fuit, ce qui le rapproche encore des préoccupations des impressionnistes. En 1884, Sargent exposa au Salon le *Portrait de Madame Goutreau*, née Judith Avegno, originaire de la Nouvelle-Orléans en Louisiane, souvent désigné *Portrait de Madame X...*, peint en 1882, difficilement à cause du peu d'assiduité du modèle. Il s'agissait d'une femme d'une beauté réputée à l'époque. Elle est debout, l'attitude est des plus simples ; la robe très longue, sombre, est sobrement indiquée, mais tout le buste, relativement décolleté, les bras, le cou, la tête à la chevelure très ramassée, le visage résolument de profil, aux contours fermement dessinés, se détachent en clair, presque sans modelé, sur le fond sombre ; il y a là du parti-pris de Manet pour le traitement pictural de *L'Olympia*. La fermeté provocatrice du profil, le décolleté et le maquillage hardis pour l'époque, plus que la hardiesse du contraste entre le haut du corps de la femme violemment éclairé et l'ombre ambiante, l'absence de modelé, firent encore scandale en 1884.
À Londres, en 1886, il exposait à la Royal Academy le *Portrait de Miss Wicken* ; l'année suivante *Les enfants Vickers*. Ces deux envois remarqués contribuèrent à faire de lui le portraitiste de la société britannique. Cette réputation flatteuse et les obligations qu'entraînait cette activité de portraitiste mondain l'empêchèrent sans doute de poursuivre son œuvre dans le sens des premières audaces. Les portraits de la maturité sont donc plus convenus dans un charme de bon ton. Cependant, en 1888, il se réfugia dans la campagne anglaise, y peignant au hasard de sa fantaisie ses œuvres les plus abouties dans la technique impressionniste et les plus proches de Monet. Lors de son deuxième séjour aux États-Unis, son envoi à Boston de *El Jaleo* et des *Filles d'Edward Darley Boit* ayant trouvé un accueil chaleureux, la Bibliothèque Publique de Boston lui commanda des peintures murales sur *L'Histoire de la Religion*. Il commença son travail en 1890 et ne le compléta qu'en 1916 sur les thèmes : *Le dogme de la Rédemption* et *Les deux Testaments*. Le Musée des Beaux-Arts de Boston, en 1916, et la Bibliothèque Widener de Harvard, en 1921, lui commandèrent également des peintures murales.
S'il avait, au cours de ses voyages de jeunesse, dessiné ou esquissé des vues des sites parcourus, il avait ensuite peint des paysages à Paris, Barbizon et Grez-sur-Loing ; périodiquement, il tentait d'échapper aux contraintes de sa réputation de peintre mondain, dans les Alpes de la Suisse et dans les îles méditerranéennes, y peignant à l'huile ou beaucoup à l'aquarelle pour son seul plaisir. À partir de 1910, il abandonna définitivement la peinture de portraits et appliqua à des seuls paysages et scènes de plein air sa technique d'opposition d'ombre et de lumière, surtout dans des aquarelles éclatantes. L'aquarelle, même s'il la considérait comme une technique d'étude et ne montrait pas

celles qu'il réalisait, a tenu une place très importante tout au long de son œuvre. Parcourant l'Europe, le Proche-Orient, la côte d'Afrique du Nord, il prenait pour thèmes les versants escarpés et les torrents des Alpes, les paysages d'eau de Venise, la luxuriance de Majorque ou Corfou, les Bédouins de la Terre Sainte. La guerre mondiale de 1914-1918, pendant laquelle il passa trois mois sur le front de France, exécutant des scènes typiques pour le compte du British War Memorial Committee, lui inspira des compositions très plaines, tel Le gazé de l'Imperial War Museum de Londres, qui rompaient totalement avec les grâces de ses portraits de commande. Dans les dernières années de sa vie, Sargent utilisa de plus en plus souvent l'aquarelle, technique qui convenait aux aspects les plus spontanés de son talent, et où il retrouvait aussitôt ses anciennes attaches avec l'impressionnisme.

S'il reste historiquement comme l'un des principaux et rares impressionnistes américains, il faut bien concéder qu'à un moindre titre que Whistler, Mary Cassatt ou Prendergast, il ne fut impressionniste qu'épisodiquement et très peu américain. Sa carrière publique fut essentiellement consacrée à la peinture de portraits, ce qui le fit considérer comme le « Van Dyck » de l'époque edwardienne. Les historiens de l'art se trouvent parfois perplexes, confrontés au double aspect de l'œuvre de Sargent, une carrière relativement académique de portraitiste quasi-officiel de la haute société de son temps et des œuvres peintes pour son propre plaisir où il se révèle un impressionniste. D'une part, on ne peut négliger que, dans certains portraits, surtout de ses débuts, souvent dans des intérieurs et parfois en groupe, il s'est montré un très beau peintre du clair-obscur, dans la lignée de Vélasquez en passant par Manet. D'autre part, dans les périodes ou moments où il échappait à son immense succès de portraitiste mondain, libéré des contraintes de convenance, ressemblance, éventuellement flatterie, exécution soignée, il retrouvait sa spontanéité avec la peinture de plein air, tout spécialement à l'aquarelle. Plus proche de Manet que de Monet et des impressionnistes, il s'avérait maître d'une étourdissante facilité, traitant, en une de touches franches, quelques grenades sur leurs branches feuillues, des ondulations à la surface de l'eau, des rochers dans un torrent, un feu en montagne, sujets peu spectaculaires en eux-mêmes, n'existant que par la justesse de la technique appropriée à son objet, en somme existant en tant que peinture pure. ■ Jacques Busse

[signature: John S. Sargent]

Bibliogr. : William Howe Downes : *John S. Sargent : His Life and Work*, Little, Brown & Co, Boston, 1925 – divers : catalogue de l'exposition *Memorial Exhibition of the Work of John Singer Sargent*, Metropolitan Mus. New York, 1926 – Catalogue de l'exposition *John S. Sargent*, Centre Culturel Américain, Paris, 1963 – J. D. Prown, Barbara Rose, in : *La Peinture Américaine, de la période coloniale à nos jours*, Skira, Genève, 1969 – in : Encyclopédie *Les Muses*, Grange Batelière, Paris, 1969-1973 – Richard Ormond : *John Singer Sargent : Paintings, Drawings, Watercolors*, Harper and Row, New York, 1970 – in : *Diction. Univers. de la Peint.*, Le Robert, Paris, 1975 – Catalogue de l'exposition : *Impressionnistes américains*, musée du Petit Palais, Paris, 1982 – Patricia Hills : *John Singer Sargent*, New York, 1986 – in : *Diction. de la Peint. anglaise et américaine*, Larousse, Paris, 1991 – William H. Gerdts, D. Scott Atkinson, Carole L. Shelby, Jochen Wierich : *Impressions de toujours – Les Peintres américains en France 1865-1915*, Mus. Américain de Giverny, Terra Foundation for the Arts, Evanston, 1992 – Trevor Fairbrother : *John Singer Sargent*, New York, 1994 – C. Radcliff : *John S. Sargent*, Abbeville, Londres, 1997.

Musées : Boston (Mus. of Fine Arts) : *Les ramasseurs d'huîtres de Cancale* 1878 – Boston (Isabella Stewart Gardner Mus.) : *El Jaleo* 1880 – *Portrait d'Isabella Stewart Gardner* – Boston (Mus. of Fine Arts) : *Portrait d'un jeune garçon* – *L'Atelier de l'artiste* – *Les Filles d'Edward Darley Boit* 1881-82 – *Le Maître* – Cambridge, Massachusetts – Dublin (Gal. Nat.) : *Portrait du président Woodrow Wilson* – Édimbourg (Gal. Nat.) : *Lady Agnew of Lochnaw* – Florence (Mus. des Offices) : *Portrait de l'artiste* – Florence (Palais Pitti) : *Le peintre Ambrogio Raffaele* – Giverny (Mus. Amé-

ricain Terra Foundation for the Arts) : *Jeune Bretonne au panier* 1877, esquisse pour « Les ramasseurs d'huîtres de Cancale » – *Jeune fille sur la plage* 1877, esquisse pour « Les ramasseurs d'huîtres de Cancale » – *Jeune garçon sur la plage* 1877, esquisse pour « Les ramasseurs d'huîtres de Cancale » – *Dennis Miller Bunker en train de peindre à Calcot* 1888 – Glasgow (Mus. des Beaux-Arts) : *Sir David Richmond, prévôt de Glasgow* – La Haye (Mus. Mesdag) : Esquisse – Johannisbourg (Mus. des Beaux-Arts) : *Le général Smuts* – Londres (Nat. Portrait Gal.) : *Coventry Kersey Dighton Patmore* – *Octavia Hill* – *Henry James* – *Le baron Russel of Killowen* – *Vingt-deux Généraux de l'armée anglaise* – Londres (Tate Gal.) : *Étude pour le portrait de Madame Gautreau* 1883 – *Les enfants Vickers* 1886-87 – *Teint de lys et de roses* 1887 – *Miss Ellen Terry dans le rôle de Lady Macbeth* – *Lord Ribblesdale* – *Claude Monet* – *Neuf membres de la famille Wertheimer* – Londres (Victoria and Albert Mus.) : aquarelle – Londres (Imperial War Mus.) : *Le gazé* – Melbourne (Nat. Gal. of Victoria) : *Hôpital à Grenade* – *W. Brownlee, esq.* – New York (Metropolitan Mus.) : *Le peintre William A. Chase* – *Henry G. Marquand* – *Portrait de Madame Gautreau* 1883-84 – *Les sœurs Wyndham* – *Deux femmes avec parasols à Fladbury* 1889 – *Miss Ch. L. Burkhardt* – *Mr. and Mrs I. N. Phelps Stokes* 1897 – *L'Écusson de Charles V d'Espagne* 1912, aquar. – New York (Brooklyn Mus.) : *Portrait d'une dame* – *Bateaux hors de l'eau* vers 1902-1909, aquar. – *Feu en montagne* vers 1903-1908, aquar. – *Dans un fenil* vers 1904-1907, aquar. – *Boboli* 1907, aquar. – *Le port de Soller* vers 1907-1908, aquar. – *Violet endormie* vers 1907-1910, aquar. – *Grenades* 1908, aquar. – *Bateaux blancs* 1908, aquar. – *Au col du Simplon* vers 1910, aquar. – *Val d'Aoste, rochers dans un torrent* vers 1910 – *Salmon River* vers 1916, aquar. – Paris (Mus. d'Orsay) : *La Carmencita* 1890 – Rome (Gal. d'Arte Mod.) : *Le peintre Antonio Mancini* – Tokyo (Mus. des Beaux-Arts) : *Le poète Patmore* – Washington D. C. (Corcoran Gal. of Art) : *Les ramasseurs d'huîtres de Cancale* 1878 – Williamstown (Sterling and Francine Clark Art Inst.) : *Portrait de Carolus Duran*.

Ventes Publiques : Londres, 30 avr. 1910 : *L'Attente* : **GBP 504** – Paris, 23-24 juin 1919 : *Portrait de Madame G.* : **FRF 14 200** ; *Mauresque*, aquar. : **FRF 4 100** – Londres, 30 juin 1922 : *L'église Santa Maria della Salute à Venise*, dess. : **GBP 399** – Paris, 13 juin 1923 : *Venise par temps gris* : **FRF 8 000** – Londres, 24-27 juil. 1925 : *Palais florentin*, dess. : **GBP 210** ; *Grenade*, dess. : **GBP 441** ; *Près de Carrare*, dess. : **GBP 1 050** ; *Femmes à l'aube*, dess. : **GBP 861** ; *Paysage de l'Isère*, dess. : **GBP 892** ; *Villa Torlonia*, dess. : **GBP 1 417** ; *Un canal à Venise*, dess. : **GBP 4 830** ; *Danseuse javanaise* : **GBP 2 310** ; *Étang alpin* : **GBP 2 625** – Florence : **GBP 6 930** ; *Deux têtes du Repas des officiers*, d'après Frans Hals : **GBP 1 417** ; *Les Hilanderas*, d'après Vélasquez : **GBP 1 995** ; *Balthazar Carlos*, d'après Vélasquez : **GBP 6 300** – Londres, 29 avr. 1927 : *La Loggia*, dess. : **GBP 577** ; *Padre Albera* : **GBP 3 780** ; *Campement de Bohémiens* : **GBP 2 992** – New York, 16 nov. 1933 : *Laura Lister* : **USD 15 600** – Paris, 18 jan. 1934 : *Judith Gautier* : **FRF 10 700** ; *Dunes de Saint-Énogat* : **FRF 18 000** ; *Au jardin*, aquar. : **FRF 4 100** – New York, 3 déc. 1936 : *Tempête sur l'Atlantique* : **USD 1 350** ; *Madame Helleu* : **GBP 4 700** – Nice, 24 fév. 1949 : *La femme au peignoir gris-bleu* : **FRF 10 700** – Paris, 17 déc. 1954 : *Danse espagnole*, lav. d'encre de Chine : **FRF 42 000** – New York, 11 nov. 1959 : *Le jardin de Monet à Giverny* : **USD 6 250** – Londres, 1er déc. 1961 : *Danseuse javanaise* : **GNS 6 500** – Londres, 19 juin 1964 : *Santa Maria della Salute à Venise*, aquar. : **GNS 800** ; *Un temple dans un jardin* : **GNS 1 100** – New York, 19 mai 1965 : *Portrait de femme* : **USD 4 750** – New York, 11 mai 1966 : *Le Jeu de boules* : **USD 12 500** – Londres, 13 déc. 1967 : *La cour de la Scuola San Rocco à Venise* : **GBP 7 000** – New York, 3 avr. 1968 : *Claude Monet peignant dans sa barque-atelier* : **USD 37 500** – New York, 19 mars 1969 : *Portrait de Mrs Edward L. Davis et son fils Sivingston Davis* : **USD 72 500** – Paris, 6 nov. 1970 : *Portrait de Judith Gautier*, aquar. : **FRF 20 000** – Paris, 4 déc. 1970 : *Le Docteur Pozzi dans son intérieur* : **FRF 420 000** – Londres, 27 juin 1972 : *Caroline de Bassano, marquise d'Épeuilles* : **GNS 14 000** – New York, 24 jan. 1973 : *Femme étendue*, aquar. : **USD 7 000** – New York, 16 oct. 1974 : *L'artiste Dennis Bunker à Calcott* 1888 : **USD 60 000** – Londres, 5 mars 1976 : *Vue de Venise* vers 1903-1904, aquar. (51x35,5) : **GBP 7 200** – New York, 28 oct. 1976 : *Le patio* 1913, h/t (71,2x91,5) : **USD 26 000** – Londres, 29 mars 1977 : *Mrs. George Gribble* 1888, h/t (228x119) : **GBP 5 500** – Londres, 4 mars 1977 : *Eros et Psyche* vers 1917, bronze (H. 30,5) : **GBP 2 200** – New York, 22 mars 1978 : *Girgenti* vers 1901, aquar. et cr. (31x45,7) : **USD 5 250** – New York, 7 juin 1979 : *Ethel Barry-*

more, cr. (35,5x24,1) : **USD 20 500** – New York, 23 mai 1979 : *Vaches couchées*, aquar. et gche (30,5x46) : **USD 12 000** – New York, 7 juin 1979 : *Portrait of Milicent, Duchess of Sutherland* 1904, h/t (254x146) : **USD 210 000** – New York, 25 oct 1979 : *La Victoire et la Mort luttant* vers 1922, bronze patiné (H. 31) : **USD 19 000** – New York, 21 sep. 1983 : *Study of a young man* 1895, litho. (29,2x21,9) : **USD 8 500** – Londres, 25 mai 1983 : *Portrait de Mrs Gilbert Russell, née Maud Nelke* 1911, craie noire (61x47) : **GBP 2 600** – Londres, 2 nov. 1983 : *Palazzo Cavalli, Venise*, aquar. sur traits de cr. reh. de gche (35,5x51) : **GBP 85 000** – New York, 3 juin 1983 : *Portrait of Mrs Ernest G. Raphael* 1905, h/t (163,8x113,7) : **USD 300 000** – Londres, 15 mai 1985 : *Le jeu de games*, pl. et lav. (25,5x38) : **GBP 9 000** – New York, 29 mai 1986 : *Mrs. Cecil Wade* 1886, h/t (162,6x134,6) : **USD 1 350 000** – New York, 26 mai 1988 : *Portrait de Mrs Charles Stewart Caestairs, née Elizabeth Stebbins*, fus./pap. (60,5x48) : **USD 26 400** – New York, 1er déc. 1988 : *Karer See* 1914, aquar. et gche/pap. (40,6x52,7) : **USD 63 250** – Paris, 12 déc. 1988 : *Miss Reubell assise devant un paravent*, aquar. gchée (35x25) : **FRF 675 000** ; *Bateaux près de la Salute à Venise*, dess. à la mine de pb (12,5x33) : **FRF 24 500** – New York, 24 jan. 1989 : *Portrait de W. S. Gilbert*, cr. (27,2x20) : **USD 2 200** – New York, 24 mai 1989 : *Caroubiers à Majorque*, h/t (57,1x72,4) : **USD 55 000** – New York, 30 nov. 1989 : *Le petit marchand de fruits* 1879, h/cart. (35,6x27,3) : **USD 258 500** – New York, 23 mai 1990 : *Portrait de Francis B. Chadwick* 1880, h/pan. (35x25) : **USD 143 000** – New York, 24 mai 1990 : *Ena Wertheimer avec Antonio Mancini* 1904, aquar., gche et cr./pap. cartonné (35x24,8) : **USD 44 000** – New York, 27 sep. 1990 : *Portrait de Ramacho Ortigao* 1903, cr./pap. teinté (38,3x25,3) : **USD 23 100** – New York, 29 nov. 1990 : *Portrait de Marion Roller âgée de trois ans* 1902, h/t (61x45,7) : **USD 220 000** – New York, 14 mars 1991 : *Pavage coloré en Sicile*, aquar./pap. (25,4x35,6) : **USD 20 900** – New York, 12 avr. 1991 : *Pointy*, h/pan. (27,3x21,6) : **USD 34 100** – New York, 5 déc. 1991 : *L'attente – portrait de Frances Winifred Hill*, h/t (102,2x86,4) : **USD 418 000** – Londres, 6 mars 1992 : *Reflets : rochers et eau* 1908, aquar. et gche (25x30) : **GBP 31 900** – New York, 27 mai 1992 : *Modèle masculin au repos*, h/t (55,9x71,1) : **USD 66 000** – Londres, 5 juin 1992 : *Le Parasol vert*, cr., aquar. et gche (47,5x35) : **GBP 286 000** – New York, 4 déc. 1992 : *Portrait de Teresa Gosse*, h/t (61,2x51) : **USD 242 000** – New York, 26 mai 1993 : *Portrait du major George Conrad Roller*, h/t/cart. (42x43,5) : **USD 79 500** – New York, 23 sep. 1993 : *Portrait de Eleutherios Venizelos* 1924, fus./pap. (61,6x47) : **USD 10 925** – New York, 25 mai 1994 : *Danseuse espagnole*, h/t (222,9x151,1) : **USD 7 592 500** – New York, 14 mars 1996 : *Tempête dans l'Atlantique*, h/t (59,7x80,6) : **USD 79 500** – Paris, 22 nov. 1996 : *Faust*, lav. d'encre de Chine et reh. de gche (32x24) : **FRF 68 000** – New York, 5 déc. 1996 : *Cachemire*, h/t (71,1x109,2) : **USD 11 112 500** – New York, 27 sep. 1996 : *Mrs Asquith*, fus./pap. (54x37,3) : **USD 17 250**.

SARGENT Louis
Né à Eu (Seine-Maritime). XIXe siècle. Français.
Graveur sur bois.
Frère d'Alfred Louis. Il exposa au Salon de 1863 à 1869.

SARGENT Louis Aug
Né le 14 octobre 1881. XXe siècle. Britannique.
Peintre de paysages, marines, natures mortes.
Il était actif à Londres.

SARGENT Walter
Né le 7 mai 1868 à Worcester (Massachusetts). Mort le 19 septembre 1927 à North Situate (Massachusetts). XIXe-XXe siècles. Américain.
Peintre de paysages, illustrateur.
À Paris, il fut élève de Léon Lhermitte et Paul Louis Delance. Il composa les illustrations d'ouvrages pédagogiques.

SARGENTINO Giuseppe
Mort en 1823 à Naples. XIXe siècle. Actif à Naples. Italien.
Peintre.

SARGUES Pierre de ou **Salgues**, dit parfois **Pierre des Argues**
Mort en 1417. XVe siècle. Actif à Lyon. Français.
Peintre.
Il fut « maître peintre » de la cathédrale de Lyon en 1362.

SARI Arsène Étienne
Né le 7 octobre 1895 à Marseille (Bouches-du-Rhône). XXe siècle. Français.

Peintre de paysages, sculpteur. Postimpressionniste.
Il était autodidacte de formation. Toutefois, il eut, jeune, la chance de recevoir les conseils de Renoir, il fut ami de Bourdelle, connut Albert André et travailla avec Guillaumin. Reclus de nature dans les environs de Nice et sur la côte, il n'a participé qu'à quelques manifestations, notamment en 1920, aux côtés de Guillaumin, Lebourg, Luce, Maufra et Utrillo. Toutefois, ses œuvres furent exposées par de grands marchands de Paris, dans des expositions personnelles en 1960 et 1970, mais demeurèrent peu connues du grand public.
Il fut influencé par Renoir, Pissarro et Seyssaud, non sans montrer une certaine habileté personnelle.
Musées : Marseille (Mus. Cantini) : *Les Tournesols* – Paris (Mus. d'Art Mod. de la Ville).
Ventes Publiques : Neuilly, 12 déc. 1993 : *Gémenos sous l'orage*, h/t (90x116) : **FRF 14 500**.

SARIAN Martiros Serguéévitch
Né le 28 février 1880 à Nakhitchevani-sur-Don (Rostov-sur-le-Don). Mort en 1972 à Erevan. XXe siècle. Russe-Arménien.
Peintre de scènes animées, figures, portraits, paysages, natures mortes, fleurs, peintre à la gouache, peintre de décors de théâtre.
Dès son enfance, il s'intéressa à l'histoire et aux traditions de l'Arménie, région d'origine de sa famille. En 1896, il partit pour Moscou. De 1897 à 1901, il fut élève de Alexeï Korine, Léonid Pasternak et Abram Arkhipov, à l'Institut de Peinture, Sculpture, Architecture de Moscou. En 1901, il fit son premier voyage en Arménie. De 1903 à 1905, il travailla de nouveau à Moscou, dans l'atelier de Valentin Serov et Konstantin Korovine. Il fit partie du groupe de *La Rose bleue*, issu, avec celui du *Valet de carreau*, de l'Association *Mir Izkousstva* (Le Monde de l'Art), qui, dès les dernières années du XIXe siècle, avait commencé d'orienter l'art russe vers les préoccupations des peintres occidentaux et qui durera jusqu'à la Révolution. En 1910-11, il devint membre de l'Union des Artistes Russes. Dès 1910, la Galerie Tretiakov avait acheté trois œuvres pour ses collections. En 1910, il visita la Turquie, en 1911 l'Égypte, en 1912 l'Iran. Quand survint la Révolution de 1917, il y adhéra totalement et, peu après, il fonda une *Société des Artistes* à Rostov, sa ville natale. En 1921, il quitta sa région d'origine et, sur invitation des autorités, retourna s'installer à Erevan, capitale de l'Arménie. La même année, il fut nommé directeur du musée National d'Arménie. En 1925-29, il fut membre de l'*Union des Quatre Arts*. En 1926, il vint en mission en France et à Paris, et resta une année. En 1926, il reçut le titre de Peintre du Peuple d'Arménie ; en 1947, il devint membre de l'Académie des Arts d'URSS ; en 1956, membre de l'Académie des Sciences d'Arménie ; en 1960, Peintre du Peuple d'URSS. En 1965, pour son quatre-vingt-cinquième anniversaire, il fut l'objet d'une véritable consécration. En 1967, fut créé à Erevan un Musée dédié à son œuvre.
Il participait à des expositions collectives : en 1907, de la *Rose bleue* ; de 1910 à 1916, du *Monde de l'Art*, de l'*Union des Artistes Russes*, de l'*Association des Peintres de Moscou* ; puis, après la reprise en main post-révolutionnaire : aux expositions importantes d'art soviétique à l'étranger, notamment en 1922 à Berlin, en 1924 à la Biennale de Venise. En 1979, il était représenté à l'exposition *Paris-Moscou*, au Centre Beaubourg de Paris. Il montra aussi ses œuvres dans des expositions personnelles, dont celle de Paris en fin de son séjour de 1926. En 1987, à Saint-Pétersbourg, fut organisée une exposition d'ensemble de son œuvre.
Outre ses titres honorifiques, il obtint de nombreuses distinctions, obtenues dans des expositions, pour des réalisations spéciales ou pour l'ensemble de son œuvre : en 1937, Grand Prix de l'Exposition Universelle de Paris ; en 1941, Prix Staline ; en 1947, Prix d'État pour les décors de l'opéra de Spendarian *Almas* ; en 1958, médaille d'or de l'Exposition Internationale de Bruxelles ; en 1961, Prix Lénine ; en 1966, Prix d'État d'Arménie.
À Moscou, dans les premières années du siècle, les sujets légendaires et fantastiques dominaient sa production, très influencée par les miniatures médiévales. Peu à peu, il délaissa ce symbolisme, abandonnant les raffinements décoratifs de la couleur pour un style plus lapidaire. Au fait du travail des peintres français, des impressionnistes en particulier, mais aussi de Gauguin, auquel il a certainement emprunté, et même de Matisse, c'est dans ce sens qu'il orienta alors ses propres recherches. Lors de ses voyages en Turquie, Égypte, Iran, il emprunta motifs et sujets à la vie et à la culture des pays du Proche-Orient, ensuite de quoi il en tira des peintures, proches du fauvisme, aux plans

nettement simplifiés et définis, aux couleurs vives et contrastées, où la lumière très crue s'oppose brutalement à l'ombre. Après l'enthousiasme postrévolutionnaire, le climat politique se durcit très vite, Sarian, fidèle à son engagement, aborda des sujets plus conformes aux directives officielles. À partir de 1921, fixé à Erevan, il peignit les paysages, les activités quotidiennes de la population dans l'Arménie contemporaine et des natures mortes. Il eut aussi, surtout à partir des années trente, une importante activité de portraitiste, traitant le visage avec simplicité et robustesse. Curieusement, parfois il juxtaposait sur une même toile plusieurs portraits de la même personne à des âges différents. Désormais, personnage et peintre officiels, sa manière n'évolua plus, se limitant à une construction postcézannienne solide, se préservant toutefois du centralisme culturel soviétique en vouant son œuvre à la célébration de l'identité arménienne. Il est considéré comme le fondateur de la peinture arménienne moderne. ■ Jacques Busse

BIBLIOGR. : In : catalogue de l'exposition *Paris-Moscou*, Centre Beaubourg, Paris, 1979 – catalogue de l'exposition *Martiros Sarian*, Saint-Pétersbourg, 1987 – in : *Diction. de l'Art Mod. et Contemp.*, Hazan, Paris, 1992.

MUSÉES : EREVAN (Gal. d'État de l'Arménie) : *Panthères* 1907 – *Mules chargées de foin* 1910 – *Tête* 1910 – *Les Marchands orientaux* 1910 – *Masques égyptiens* 1911 – *Gareguin Levonian* 1912 – *Nature morte persane* 1913 – *Nature morte claire* 1913 – *Fleurs à Kalaki* 1914 – *L'Arménie* 1923 – *Ma petite cour* 1923 – *La Caravane* 1926 – *Portrait de C. Igoumnov* 1934 – *Portrait de A. Tamanian* 1933 – *Portrait d'Avetik Isaakian* 1940 – *Autoportrait* 1942 – *Portrait d'I. Orbeli* 1943 – *La Cueillette du coton* 1949 – *La Vallée de l'Ararat vue de Dvin* 1952 – *Le Kolkhose de Karindj* 1952 – EREVAN (Mus. des Lettres et des Arts) : *Alexandre Tzatourian* 1915 – *Portrait du poète Egishe Tcharentz* 1923 – EREVAN (Mus. Sarian) : *Près de la mer* 1908, gche – *Femme avec tara* 1915 – KIROV (Mus. région.) : *Fleurs bleues* 1914 – MOSCOU (Gal. Tretiakov) : *Rue à Constantinople : Midi* 1910 – *Constantinople : Les chiens* 1910 – *Le palmier-dattier, Égypte* 1911, gche – *Une ruelle du Caire* 1911 – *Un village de Perse* 1913 – *Montagnes* 1923 – *Le vieux Erevan* 1928 – *La Vendange à Achtarak* 1933 – MOSCOU (Mus. des Arts de l'Orient) : *Autoportrait avec un masque* 1933 – *Hiver méridional* 1934 – *La Vallée de l'Ararat* 1945 – MOSCOU (Mus. de la Révolution) : *La Cueillette des pêches au kokhoze* 1938 – ODESSA (Gal. d'État) : *L'Arménie* 1957 – SAINT-PÉTERSBOURG (Mus. d'Art Russe) : *Femmes d'Égypte* 1912 – *L'ancien et le nouveau* 1929.

VENTES PUBLIQUES : LONDRES, 14 mai 1980 : *Portrait de Petrov-Vodkin* 1923, aquar. (41x32,5) : **GBP 1 800** – LONDRES, 23 fév. 1983 : *Vue d'Yerevan*, aquar. sur traits de cr. (31x45) : **GBP 900** – LONDRES, 20 fév. 1985 : *Nature morte aux bananes et à la cruche* 1910, gche (47,5x33,5) : **GBP 5 000** – LONDRES, 10 oct. 1990 : *Journée d'Octobre* 1953, h/t (50x60,4) : **GBP 6 380** – PARIS, 23 jan. 1995 : *Les Femmes* 1934, h/t (50x40) : **FRF 50 000**.

SARIANKO. Voir **SARJANKO**

SARIGA Giuseppe
Originaire du Tessin. Mort avant 1782. XVIIIᵉ siècle. Italien.
Peintre.
Il travailla pour la cour de Turin et pour la cathédrale de Chieri.

SARIÑENA Juan. Voir **ZARIÑENA Juan**

SARJANKO Sergéi Constantinovitch ou **Zarianko Sergheï Konstantinovitch**
Né le 24 septembre 1818 au gouvernement Moghilëv. Mort en décembre 1870 à Moscou. XIXᵉ siècle. Russe.
Peintre de portraits et de perspectives.
Élève de l'Académie de Saint-Pétersbourg et de Vénétsianov.
MUSÉES : MOSCOU (Gal. Tretiakov) : *Vue de Salle blanche de Palais d'Hiver à St-Pétersbourg* – *Neuf portraits* – SAINT-PÉTERSBOURG (Mus. Russe) : *Intérieur de la cathédrale Nikolskiï* – *Portrait de N. V. Sokourova* – *Portrait du chanteur O. A. Pétrov* et encore quelques portraits.

SARJEANT John. Voir **SARGEANT**

SARJENT Francis John
XVIIIᵉ-XIXᵉ siècles. Actif à Londres au début du XIXᵉ siècle. Britannique.
Aquarelliste et paysagiste.
Il exposa à la Royal Academy en 1802 et 1803. Le Victoria and Albert Museum, à Londres, conserve de lui une vue de Londres et un paysage.
VENTES PUBLIQUES : LONDRES, 21 nov. 1985 : *London from Greenwich Park*, aquar. (54,5x77,5) : **GBP 900**.

SARJENT G. R. ou **Serjent**
XIXᵉ siècle. Britannique.
Peintre d'architectures, intérieurs, paysages.
Il a exposé à Londres de 1811 à 1849 à la Royal Academy.
Il a réalisé de nombreuses vues d'églises.
VENTES PUBLIQUES : LONDRES, 11 oct. 1996 : *Vue de Constantinople*, h/t (25,5x36) : **GBP 2 760**.

SARJETZKIJ Andreï Antonovitch ou **Zaretsky** ou **Zaretskij**
Né en 1864. XIXᵉ-XXᵉ siècles. Russe.
Peintre de paysages.

SARKA Charles N.
Né le 6 décembre 1879 à Chicago (Illinois). XXᵉ siècle. Américain.
Peintre-aquarelliste, dessinateur, illustrateur, affichiste.

SARKADI Emil
Né le 21 septembre 1881 à Vienne. Mort le 24 juin 1908 à Békéscsaba. XXᵉ siècle. Hongro-Autrichien.
Peintre, dessinateur, illustrateur.
Il acquit sa formation à Budapest, Vienne et Munich.
Il créa des ex-libris. Il collabora, entre autres, aux revues satiriques *Le Rire*, *Simplicissimus*.

SARKANTYU Simon
Né en 1921. XXᵉ siècle. Hongrois.
Peintre d'histoire, paysages, natures mortes.
De 1941 à 1944, il fut élève de l'École des Beaux-Arts de Budapest, ainsi que de différentes Académies privées. Il participe à des expositions collectives, notamment : en 1959 à Paris, en 1966 à la Biennale de Venise. En 1960, il fut nommé professeur à l'École des Beaux-Arts de Budapest. Il reçut le Prix Munkacsy. Il a réalisé deux peintures murales décoratives au Théâtre Madach de Budapest.
BIBLIOGR. : In : *Hongrie 68*, Pannonia, Budapest, 1968.

SARKANY Gyula ou **Julius**
Né le 22 février 1887 à Csetnek. XXᵉ siècle. Hongrois.
Peintre de figures.
Il fit ses études à Budapest, Munich et Paris. Il s'établit à Budapest.
MUSÉES : BUDAPEST (Mus. des Beaux-Arts) : *Le Misanthrope*.

SARKER Surita
XXᵉ siècle. Indienne.
Peintre, dessinateur, illustrateur.
Comme nombre de ses compatriotes, elle a traité le thème du poème épique de l'Inde, le *Ramayana*.

SARKIS, pseudonyme de **Zabunyan Sarkis**
Né en 1938 à Istanbul. XXᵉ siècle. Actif depuis 1964 en France. Turc-Arménien.
Sculpteur d'assemblages, installations, multimédia, peintre, aquarelliste.
Après des études à Istanbul, de 1957 à 1960, il commença à peindre. Depuis 1964, il vit et travaille en France, à Paris, et il est devenu professeur à l'École des Arts Décoratifs de Strasbourg. En 1993 a été inaugurée la commande publique qu'il a réalisée pour la ville de Sélestat : *Le Point de Rencontre : Le Rêve*, et qui lui a permis d'adapter sa stratégie habituellement ponctuelle et éphémère dans un contexte réel et permanent, une animation autour d'une rivière, de son écluse, d'un rempart de fortification, incluant dans sa conception le site environnant, rue, quai, arbres, etc., les différentes composantes étant mises en relation de réciprocité par des néons rouges et des plaques émaillées portant des textes en rapport avec le lieu.
Il participe à des expositions collectives nombreuses, dont : depuis 1961 en Turquie ; puis : 1965 Paris *La Fête à la Joconde* ; Paris *La Figuration narrative* ; 1966 Paris, *Schèmes 66*, Musée d'Art Moderne ; 1966, 1967 Paris, Salon de la Jeune Peinture ; 1967 Paris, *Le Monde en question*, Musée d'Art Moderne ; Paris, Biennale des Jeunes Artistes ; Milan, exposition du Prix Lissone ; 1969 Berne *Quand les attitudes deviennent formes*, Kunsthalle ; ensuite, de plus en plus fréquemment, dont quelques-unes : 1969 Londres, Institut d'Art Contemporain ; Paris, Biennale des Jeunes Artistes ; depuis 1969 Paris, Salon de Mai ; 1970, Musée de Krefeld ; Montpellier *Cent artistes dans la ville* ; 1982 Kassel, Documenta 7 ; 1983 Paris, *Electra*, Musée d'Art Moderne de la Ville ; 1989 Paris, *Magiciens de la terre*, Centre Beaubourg ; etc.
Il montre des ensembles de ses réalisations dans des expositions, installations ou interventions, personnelles, difficilement

dénombrables tant « l'artiste » est inépuisable, d'entre lesquelles : 1960, 1963 Istanbul ; 1962 Ankara ; 1967 Paris ; 1970 Paris ; de nouveau Paris, avec Boltanski, Musée d'Art Moderne de la Ville ; puis, à-peu-près annuellement, voire pluriannuellement, dans de multiples galeries, Musées et Centres d'Art à travers l'Europe, dont : 1979 Paris, galerie Sonnabend ; 1985 Villeurbanne *Les Trésors du captain Sarkis* ; 1989 Strasbourg *Ma chambre de la rue Krutenau en satellite* et *103 aquarelles*, à l'Ancienne Douane ; Bruxelles *Sarkis interpète le Musée Constantin Meunier* et *Le Forgeron en masque de Sarkis, en rouge et vert, regarde l'atelier d'Antoine Wiertz*, dans les deux lieux-titres ; 1990 Paris, galerie Éric Fabre, qui le présentait également à la Foire Internationale d'Art Contemporain (FIAC), avec *13 Ikônes en aquarelle et néon* ; Paris *Elle danse dans l'atelier de Sarkis avec le quatuor n° 15 de Dimitri Shostakovich*, galerie de Paris ; 1992 Grenoble *Scènes de nuit, scènes de jour*, au Centre National d'Art Contemporain ; 1997 Nantes, Musée des Beaux-Arts ; etc. De 1960 à 1964, avant son arrivée à Paris, les peintures de Sarkis exprimaient un cri de révolte, lui-même se référant alors à Munch et à Orozco. Jusqu'en 1967, à Paris, il était intégré au courant de la « Nouvelle Figuration », version européenne du retour à la réalité effectué par les pop'artistes américains, notamment au Salon de la Jeune Peinture ou dans l'exposition de *La Figuration narrative*. Il peignait alors avec les matériaux traditionnels, souvent par séries au pochoir ou réalisait des collages. Puis à ce moment, il cessa d'exposer.

La découverte de Joseph Beuys et de l'art conceptuel, sans occulter l'inévitable référence à Duchamp, l'amenèrent à une période de réflexion, au sortir de laquelle, ayant choisi de participer au mouvement conceptuel, alors en plein essor à la suite des soulèvements contestataires de 1968, il réapparut, en 1969, à l'exposition historique de Berne *Quand les attitudes deviennent formes*, avec Alain Jacquet, les deux seuls artistes vivant en France invités. À partir de ce moment, dans le vaste contexte conceptuel, l'activité de Sarkis est difficile à situer. Il conçoit ses expositions comme des mises en scène théâtrales ponctuelles, visuelles, sonores, sensibles, dans lesquelles le spectateur peut et doit pénétrer, chacune témoignant d'un moment dans le temps de son parcours mental ; les organise en fonction de l'espace du lieu de l'intervention, galerie, musée, église désaffectée, usine ; y déballe, déploie, assemble et installe le bric-à-brac des accessoires de sa panoplie, néons de couleur et projections sur le mur pour l'animation visuelle, magnétophone enroué pour l'ambiance sonore, objets familiers, voire mythiques, plus souvent anonymes ou inidentifiables, y compris de petites icônes façonnées et peintes par lui, traces de souvenirs, d'entre lesquelles les enchevêtrements inextricables de bandes magnétiques musicales déroulées, définitivement muettes ce qui fait douter de leur efficacité en tant que symboliques de la mémoire, qui font partie, avec la statuette d'un forgeron, une effigie de tigre, une barque, des constantes signalétiques récurrentes de ses interventions, récurrentes parce que, pour certains objets, à chaque opportunité réempruntés aux acquéreurs précédents, particuliers ou institutions, et « réactivés » à chaque nouvel avatar, tous composants polymorphes dont la polysémie foisonnante et intime est là pour susciter l'interrogation du spectateur. Il faut relever que Sarkis n'a pas abandonné complètement l'acte de peindre et que, pour chaque installation, il en dessine au préalable le plan qu'il colorie à l'aquarelle, expliquant joliment que « la couleur se dilue dans l'eau comme la lumière dans l'espace ». Conteur oriental, par chaque objet issu de ses mains, il raconte et se raconte des histoires, dont parfois il livre les titres ; par exemple, lors de son importante exposition de 1985 à Villeurbanne, *Les Trésors du captain Sarkis*, des histoires tout à fait personnelles : *I love my Lulu*, des histoires philosophiques : *Rideau de la fin des siècles, Le Début des siècles*, des histoires épiques et sonores : *Le Son du choc de Garuda servi en fer coloré* ; il n'omet jamais de se situer au cœur de l'action : *La Femme du peintre en bâtiment rêve les expositions de Sarkis*, ou : *Le Forgeron et le Mineur en masques de Sarkis*.

Dans sa stratégie du voile, dévoilé, familier des métaphores militaires, de 1974 à 1978, il a poursuivi la série des *Black-out*, relayée, à partir de 1976, par celle des *Kriegsschatz* (Trésor de guerre), le black-out dénotant le camouflage, la dissimuler pour mieux resurgir, le Kriegsschatz dénotant le butin, le rapt, le pillage, l'appropriation. Lui-même se désigne « le captain Sarkis », revendiquant la responsabilité de ses campagnes de conquêtes et de rapines, le personnage, amical bien que parfaitement égocentrique, se titrant à la troisième personne, étant facilement

autoritaire et, en effet, conquérant, ne serait-ce que pour être parvenu à imposer son mode d'expression hétéroclite, qui laisse pendante la question de la persistance du charme de son bric-à-brac hors la présence de son étonnant enchanteur oriental.

Tandis que, dans sa première période, Sarkis, avec les pop'artistes et les « nouveaux réalistes », s'appropriait le paysage urbain moderne, depuis lors, de ses assemblages de cornières de métal rouillées, de goudron dégoulinant, de résistances électriques, de matériel électronique, le tout évidemment « bricolé », se dégagent des impressions de terreur ; cet envers de l'effrayant univers technologique actuel le rejoint pourtant dans l'effroi ; ce sont ici les machines infernales qui vont faire sauter le monde moderne du machinisme, pour le nier. Cependant, dans la suite de son parcours autobiographique, se sont manifestés des moments d'apaisement, où, apparemment réconcilié avec un monde qui lui est d'ailleurs plutôt accueillant, avec les mêmes moyens matériels, la même stratégie de séduction, sa confidence s'est faite intime et sereine. En raison du caractère hétéroclyte de ses assemblages et installations, certains commentaires jugent Sarkis insaisissable en tant qu'artiste. Si la pauvreté des matériaux utilisés incite à l'assimiler à l'« art pauvre », lui-même se dit expressionniste. En fait, on peut au contraire penser qu'il se définit dans et par ce caractère hétéroclite de ses interventions et réalisations. À ses dires, le fil conducteur qui construit l'unité interne de l'ensemble de son travail serait la matérialisation symbolique de la mémoire. Que ce soit la mémoire des enregistrements sur bandes magnétiques dévidées, désormais inaudibles, que ce soit la mémoire des quelques objets récurrents, dont lui seul connaît le parcours antérieur ou que ce soit la mémoire des diverses bricoles prélevées de son stoc personnel ou de ses fouilles, dont l'archéologie nous échappe, il apparaît étrange de prendre conscience de ce que, pour tout autre que lui-même, cette mémoire est une mémoire « muette ». Alors, comment son public peut-il, doit-il l'entendre, sinon accorder à « l'artiste » une confiance « aveugle » ?

■ Jacques Busse

Bibliogr. : Bernard Borgeaud : *Sarkis, Mécano + Goudron*, in : Opus International, Paris, 1970 – Jean Clair, in : *Expressionnisme 70*, in : Chroniques de l'art vivant, Paris, oct. 1970 – J. H. Martin, A. Harding, C. Rossignol : *Trois mises en scène de Sarkis*, Lebeer, Bruxelles, 1985 – J.-M. Touratier : *Vie et Légende du Captain Sarkis*, Paris, 1986 – in : *L'Art moderne à Marseille. La collection du Musée Cantini*, Marseille, 1988 – Elvan Zabunyan : *La lampe du corps, c'est l'œil*, in : catalogue de l'exposition *Sarkis – 103 aquarelles*, Musées de la ville de Strasbourg, 1989 – Henry-Claude Cousseau : *42 heures du loup – Ici, la nuit est immense – Sarkis*, Mus. des Beaux-Arts de Nantes, 1989 – Catherine Lawless, in : *Artistes et ateliers*, Ed. Jacqueline Chambon, Nîmes, 1990 – in : *L'Art du XXᵉ siècle*, Larousse, Paris, 1991.

Musées : Aalborg, Danemark – Bâle (Kunstmus.) – Genève (Mus. d'Art Mod. et Contemp.) : *Atelier de voyage* – Marseille (Mus. Cantini) : *Les douze drapeaux Kriegsschatz 1980*, installation – *Drapeaux, le Mineur, le Forgeron et le Mineur en masques de Sarkis 1980*, aquar. – Nantes (Mus. des Beaux-Arts) – Nantes (FRAC Pays de la Loire) : *Froid au dos 1993*, installation – Paris (Mus. Nat. d'Art Mod.) – Paris (FRAC Île-de-France) : *Goldcoast 1984*, installation – Paris (Mus. d'Art Mod. de la Ville) – Saint-Étienne – Strasbourg.

Ventes Publiques : Paris, 16 oct. 1988 : *Étude sur une sculpture musicale 1984*, aquar. et cr. (71x93) : FRF 20 000 – Paris, 6 déc. 1993 : *Made in Turkey 3 1967*, collage de photo. (44x61) : FRF 5 000.

SARKISIAN Paul

Né en 1928 à Chicago (Illinois). XXᵉ siècle. Américain.

Peintre, peintre de collages, technique mixte.

Il étudia à l'Art Institute de Chicago. Il figura dans de nombreuses expositions collectives, depuis 1965, dont la Documenta V de Kassel, en 1972.

Il entreprend, dans les années cinquante, des toiles abstraites, généralement monochromes, immenses. Ce goût du format héroïque se retrouve d'ailleurs par la suite. À ces compositions de grandes dimensions font suite, au début des années soixante, une série de collages minuscules, eux aussi en totale opposition, et qui semblent sans rapport avec les œuvres qu'il entreprend à partir de 1965. Son travail oscille alors entre des compositions à caractère surréel et des toiles au réalisme plus direct, avec des notations presque documentaires. Sarkisian n'est néanmoins pas le peintre d'une civilisation américaine agressivement étalée, comme on la découvre à travers Richard Estes, Don Eddy ou

John Salt. L'utilisation même du dessin monochrome en noir sur fond coloré, confirme, renforce cette distance d'avec une réalité dite objective. La fiction surréelle n'est jamais absente des toiles de Sarkisian qui, voulant atteindre une situation « sans-couleur », espérant faire disparaître le « tableau peint », cherche surtout à rendre ses illusions « réelles ».

Ainsi, lors de sa participation à la Documenta V, où il montrait, à côté des hyperréalistes américains, une toile monumentale « Mendocino », on a associé le travail de Sarkisian au réalisme photographique. Son travail sur le surréalisme semble en rupture presque totale d'avec ses œuvres antérieures.

VENTES PUBLIQUES : NEW YORK, 4 mai 1989 : *Sans titre 12*, acryl./ tissu (116,8x122) : USD 19 800.

SARKISSIAN Raffy
Né en 1945 à Beyrouth. xxᵉ siècle. Libanais.
Sculpteur de figures. Tendance fantastique.
Il est diplômé, en 1975, de l'École des Beaux-Arts de Paris. En 1987, la galerie Bernier de Valence a montré un ensemble de ses œuvres, dont certaines sculptures en bronze.

SARKISSOFF Maurice, dit Sarki
Né le 3 janvier 1882 à Genève. Mort en 1946. xxᵉ siècle. Suisse.
Sculpteur.
Il subit l'influence d'Aug. de Niederhäusern.
MUSÉES : GENÈVE – SOLEURE.
VENTES PUBLIQUES : LUCERNE, 15 mai 1993 : *Nu féminin debout* 1930, bronze cire perdue (H. 48) : CHF 2 600.

SARLIN Robert
Né le 1ᵉʳ avril 1887 à Paris. xxᵉ siècle. Français.
Sculpteur de portraits.
Il fut élève de Hannaux. Il exposa au Salon des Artistes Français de Paris, dont il devint sociétaire en 1921. Il fut promu chevalier de la Légion d'honneur, de la Croix de guerre.

SARLUIS Léonard
Né le 21 octobre 1874 à La Haye. Mort en 1949 en France. xxᵉ siècle. Actif puis naturalisé en France. Hollandais.
Peintre de compositions mythologiques, portraits, illustrateur. Symboliste.
À vingt ans, en 1894, il vint à Paris, où tout de suite il fut une figure des Boulevards. Il voyagea à Naples, puis en Russie. Il fut vanté par Oscar Wilde et Jean Lorrain. De tant de bruit, il reste souvenir d'un esthète, égaré entre les exemples classiques et les grâces suspectes du « modern' style ». Il a exposé, à Paris, au Salon de la Rose Croix, au Salon des Artistes Français ; à Londres en 1928, et dans des galeries parisiennes.

Il décora de larges compositions le bar du quotidien « Le Journal ». Il a travaillé de nombreuses années à une *Interprétation mystique de la Bible*, dont les peintures figuraient à son exposition de Londres. Ces peintures symbolistes paraissent étonnantes dans leur surcharge décorative, brassant éléments mythologiques et dynamisme de la construction. Il a illustré le *Voyage au Pays de la quatrième dimension* de Gaston de Pavlowski, dont Marcel Duchamp s'est probablement inspiré, d'après ce que rapporte Jean Clair, dans la réalisation de son *Grand Verre*. ■ J. B.

SARLUIS
SARLUIS

BIBLIOGR. : In : catalogue de l'exposition *Paris-Moscou*, Centre Georges Pompidou, Paris, 1979.

VENTES PUBLIQUES : PARIS, 24 nov. 1922 : *L'ivresse d'Apollon* : FRF 210 – PARIS, 16 fév. 1927 : *Dame russe* : FRF 650 – PARIS, 11 déc. 1946 : *Têtes de femmes*, deux h/t : FRF 6 000 – PARIS, 7 mars 1949 : *Vénus* : FRF 5 000 – PARIS, 3 avr. 1973 : *Thèmes mythologiques*, huit h/t : FRF 16 500 – PARIS, 25 nov. 1977 : *Les dieux* 1921, h/t (300x210) : FRF 12 500 – ENGHIEN-LES-BAINS, 28 oct 1979 : *Scène mystique*, gche et aquar. (41x33) : FRF 17 000 – ENGHIEN-LES-BAINS, 28 oct 1979 : *Autoportrait* 1911, h/pan. (44x28,5) : FRF 22 000 – ENGHIEN-LES-BAINS, 24 mai 1981 : *David*, cr. de coul. et sanguine (18x13,3) : CHF 4 000 – PARIS, 27 mai 1982 : *Évocation allégorique* 1921, sanguine et encre de Chine (75x55) : FRF 18 000 – PARIS, 29 juin 1984 : *Deux jeunes gens avec une femme vue de dos* 1921, h/t, camaïeu sépia (257x155,5) : FRF 80 000 – PARIS, 13 juin 1986 : *Jeunes lutteurs* 1937, peint./

pap. (42x29) : FRF 41 000 – PARIS, 3 fév. 1988 : *Gorgone*, h/t (92x212) : FRF 70 000 – PARIS, 26 oct. 1988 : *Moïse*, h/t (100x76) : FRF 14 000 – LE TOUQUET, 8 juin 1992 : *Vénus et l'amour*, h/t (222x294) : FRF 69 500 – NEW YORK, 30 juin 1993 : *Portrait de femme nue* 1931, h/t (101,6x75,6) : USD 2 300 – PARIS, 29 avr. 1994 : *Scènes symbolistes*, sanguine en encre de Chine, une paire (25x17) : FRF 5 000 – PARIS, 16 oct. 1994 : *Portrait de la mère de l'artiste*, h/pan. (65x47) : FRF 15 000.

SARMENTO GIORGIO, vicomte de Morses
xxᵉ siècle. Portugais.
Peintre de portraits, dessinateur.
MUSÉES : LONDRES (Nat. Gal.) : *Portrait de Louise de la Ramée, dite Onida*, sanguine.

SARMENTO Juliao
Né en 1948. xxᵉ siècle. Portugais.
Peintre de compositions à personnages.
Il exposa personnellement à Paris en 1991.

Dans les années soixante-dix, il s'est fait connaître par des travaux photographiques qui lui ont valu d'être associé à l'art conceptuel et au narrative art. Depuis le début des années quatre-vingts, Juliao Sarmento peint sur des surfaces divisées en plusieurs rectangles composés de matériaux différents. Sur chacun de ces différents compartiments il peint dans une technique différente. Ces œuvres abordent des images et des histoires tirées de la vie quotidienne, de films ou de magazines de mode, différents sujets autour de la figure centrale de l'homme et du corps comme l'érotisme ou la violence. La séduction de cette peinture réside dans ces recherches chromatiques et ses effets matiéristes élégants et habiles. L'épuration formelle va en augmentant dans les travaux de 1989-1990, l'emploi du blanc et du noir se généralisant pendant que le système de composition par juxtaposition laisse place à une situation plus ouverte, plus flottante.

BIBLIOGR. : Alexandre Melo, Joao Pinharanda, in : *Arte contemporânea Portughesa*, Lisbonne, 1989 – in : *Art press*, n° 157, Paris, avr. 1991.

VENTES PUBLIQUES : AMSTERDAM, 9 déc. 1992 : *La chronique scandaleuse n° 679*, techn. mixte/pap. (64,5x50) : NLG 4 600 – PARIS, 27 mars 1996 : *N° 408* 1985, h/t (180x135) : FRF 30 000.

SARMIENTO Teresa, duchesse de Béjar
xviiᵉ siècle. Espagnole.
Peintre d'histoire amateur.
Elle travailla pour les églises de Madrid.

SARNARI Franco
Né en 1933 à Rome. xxᵉ siècle. Italien.
VENTES PUBLIQUES : ROME, 18 mai 1976 : *Sull'amore* 1968, h/t (211x115) : ITL 750 000 – ROME, 15 nov. 1988 : *Fragment* 1973, h/t (100x95) : ITL 2 800 000 – MILAN, 20 mars 1989 : *Fragment* 1974, h/t (57x60) : ITL 2 000 000 – ROME, 17 avr. 1989 : *Portrait de Pina* 1966, h/t (26x31) : ITL 1 600 000 – MILAN, 14 avr. 1992 : *Hommage à Ingres*, h/t (94x95) : ITL 5 000 000 – ROME, 14 juin 1994 : *Fragment 64* 1974, h/t façonnée (100x95) : ITL 3 450 000.

SARNECKI Fabian
Né en 1800 près de Kalisz. Mort en 1894 à Posen. xixᵉ siècle. Polonais.
Peintre et lithographe, copiste et restaurateur de tableaux.
Il fit ses études à Berlin et à Paris et s'établit à Posen où il devint aveugle. Le Musée Mielzynski de Posen possède de lui *Dame avec un petit chien* et *Rinaldo aux aguets*.

SARNEEL Ko
Né en 1926 à Bois-le-Duc (Brabant). xxᵉ siècle. Hollandais.
Peintre de compositions animées, paysages.
Il a voyagé en Italie, peignant une *Vue de Rome*. Il a réalisé surtout des paysages, entres autres des paysages d'hiver.

SARNELLI Antonio
xviiiᵉ siècle. Actif à Naples de 1742 à 1793. Italien.
Peintre.
Frère de Gennaro et de Giovanni S. et élève de Paolo de Matteis. Il peignit de nombreuses fresques et des tableaux d'autels pour des églises de Naples.

VENTES PUBLIQUES : ROME, 28 mai 1985 : *L'Annonciation*, h/t (178x200) : ITL 3 000 000.

SARNELLI Gennaro
xviiiᵉ siècle. Actif à Naples dans la seconde moitié du xviiiᵉ siècle. Italien.

Peintre.

Frère d'Antonio et de Giovanni S. Il mourut jeune.

SARNELLI Giovanni

XVIIIᵉ siècle. Actif à Naples de 1761 à 1781. Italien.

Peintre.

Frère d'Antonio et de Gennaro S. et élève de Paolo de Matteis. Il peignit des fresques et des tableaux d'autels pour des églises de Naples, souvent en collaboration avec son frère Antonio.

VENTES PUBLIQUES : LONDRES, 13 mars 1963 : *Portrait d'un musicien* : GBP 400.

SARNEY

XVIIIᵉ siècle. Actif à Londres de 1766 à 1767. Britannique.

Miniaturiste.

SARNIGUET Émilio J.

Né en 1887 à Buenos Aires. Mort en 1943 à Buenos Aires. XXᵉ siècle. Argentin.

Sculpteur.

Ayant obtenu une bourse, il séjourna à Paris, où il exposa au Salon des Artistes Français, entre 1910 et 1913.

Un sens dramatique très vif caractérise l'ensemble de son œuvre.

SARNO Giuseppe

XVIIIᵉ siècle. Italien.

Sculpteur sur bois et sculpteur-modeleur de figures.

Il travailla pour des églises de Naples et des environs, réalisant notamment des figurines de crèche.

MUSÉES : NAPLES (Mus. mun.) : *Figurines de crèche*.

SAROFINI Baldo de

XVᵉ siècle. Actif à Pérouse à la fin du XVᵉ siècle. Italien.

Peintre.

La Galerie d'Urbino possède de lui *Madone avec l'Enfant et des anges*.

SAROLO da Muro

XIIᵉ-XIIIᵉ siècles. Actif à Muro. Italien.

Sculpteur et architecte.

Frère de Ruggiero da Muro avec lequel il exécuta le portail de l'église S. Maria di Perno près de S. Fede vers 1190.

SARONI Sergio

Né en 1935 ou 1938 à Turin (Piémont). Mort en 1990 à Turin. XXᵉ siècle. Italien.

Peintre, graveur.

Il fut élève de l'Académie des Beaux-Arts de Turin. Il fut professeur au Lycée Artistique de Turin.

Il participa à des expositions collectives, dont : 1956, 1958, 1962 Biennale de Venise ; 1958 Pittsburgh International Exibition de la Fondation Carnegie ; 1959 Biennale de São Paulo ; 1995 *Attraverso l'Immagine*, au Centre Culturel de Crémone. Il obtint de nombreux prix : 1960 Prix Michetti, à Francavilla al Mare ; 1961 Prix Spiga, Milan ; Prix de la Spezia, Milan ; 1963 Prix Ramazzotti, Milan.

À partir de 1957, il pratiqua un expressionnisme à tendance abstraite, pouvant évoquer celui d'un De Kooning, apparenté également à l'art informel qui, dans les œuvres de Wols, de Mathieu et surtout de Fautrier, trouva une audience privilégiée dans l'Italie des années cinquante.

[signature]

BIBLIOGR. : B. Dorival, sous la direction de... : *Peintres Contemporains*, Mazenod, Paris, 1964 – in : catalogue de l'exposition *Attraverso l'Immagine*, Centre Culturel Santa Maria della Pietà, Crémone, 1995.

MUSÉES : FLORENCE – IVREA – PITTSBURGH – TURIN – VENISE.

VENTES PUBLIQUES : MILAN, 16 oct. 1973 : *San Pietro e il cardo* : ITL 650 000 – MILAN, 19 déc. 1978 : *O.L.S.D. Selector* 1973, acryl./t. (145x100) : ITL 1 100 000 – MILAN, 14 déc. 1988 : *Composition*, h/t (60x50) : ITL 1 400 000 – MILAN, 27 mars 1990 : *La Faux* 1977, acryl./t. (81x65) : ITL 1 000 000 – MILAN, 14 avr. 1992 : *Personnage blessé*, h/t (150x120) : ITL 11 500 000 – MILAN, 16 nov. 1993 : *Impression, étude pour l'allégorie du cœur* 1957, h/t (40x50) : ITL 4 600 000 – MILAN, 14 déc. 1993 : *Personnage et objet* 1970, acryl./t. (80x80) : ITL 1 495 000.

SAROUDNYÏ. Voir **SARUDNYÏ**

SARP Gerda Ploug, née **Sörensen**

Née le 8 décembre 1881 à Copenhague. XXᵉ siècle. Danoise.

Peintre de portraits, illustratrice.

Elle est la femme du peintre Otto Sörensen. Elle exécuta des illustrations pour des revues danoises.

SARPEDON

IIIᵉ siècle avant J.-C. Actif vers 250 avant Jésus-Christ. Antiquité grecque.

Sculpteur.

Il a sculpté une *Statue de Dionysos* à Delos.

SARPENTIERO Pietro Antonio

Né à Sagliano Micca près de Biella. XVIIIᵉ siècle. Travaillant dans la seconde moitié du XVIIIᵉ siècle. Italien.

Sculpteur sur bois.

Il sculpta de nombreuses statues pour des églises du Piémont dans un style réaliste, souvent grotesque.

SARRA Charles Léopold, dit **Desvarennes**

Né en 1702 à Nancy. Mort le 15 juillet 1774 à Nancy. XVIIIᵉ siècle. Français.

Peintre.

Il fut peintre du duc Stanislas.

SARRABAT Daniel I

Né en 1612. Mort le 26 septembre 1669 à Paris. XVIIᵉ siècle. Français.

Graveur et tailleur de pierre.

Oncle de Daniel Sarrabat II.

SARRABAT Daniel II ou **Sarabat**

Né en 1666 à Paris. Mort le 21 juin 1748 à Lyon. XVIIᵉ-XVIIIᵉ siècles. Français.

Peintre d'histoire.

Deuxième prix de peinture en 1686, troisième prix en 1687 et premier prix en 1688. Agréé à l'Académie en 1702, il ne fut pas académicien. L'École des Beaux-Arts de Paris conserve de lui *Noé quitte l'arche*, et le Musée de Pommersfelden, *Moïse et Jéthro*.

VENTES PUBLIQUES : PARIS, 10 nov. 1948 : *La Présentation de la courtisane*, attr. : FRF 8 800.

SARRABAT Isaac

Né vers 1680 aux Andelys (Eure). XVIIIᵉ siècle. Français.

Dessinateur à la manière noire et éditeur.

Un des premiers artistes français ayant gravé à la manière noire. Il y fit preuve, d'ailleurs, de qualités assez médiocres. On lui doit des sujets religieux, des scènes de genre et des portraits.

SARRABEZOLLES Charles ou **Carlo**

Né le 27 décembre 1888 à Toulouse (Haute-Garonne). Mort le 11 février 1971 à Paris. XXᵉ siècle. Français.

Sculpteur de monuments, groupes, portraits.

Il fut élève d'Antonin Mercié et de Louis Marqueste. Il exposa régulièrement, jusqu'en 1932, au Salon des Artistes Français de Paris, dont il fut sociétaire. Il obtint le deuxième grand Prix de Rome en 1914, une médaille d'argent en 1921, le Prix National en 1922, deux médailles d'or aux Arts Décoratifs en 1925, le grand Prix à l'Exposition Internationale de 1937. Il fut décoré de la Légion d'honneur en 1932.

S'il consacra une grande partie de son œuvre à la sculpture religieuse, on lui doit aussi des monuments commémoratifs et des portraits. Il fut l'inventeur de la taille directe dans le béton en prise, notamment dans l'église de Saint-Louis de Marseille et les figures du clocher de l'église de Villemomble (Seine-Saint-Denis). Il sculpta aussi *Les Éléments*, groupe en bronze sur une aile du Palais de Chaillot, Paris ; *Le Génie de la mer* couronnant l'ambassade de France à Belgrade.

VENTES PUBLIQUES : PARIS, 8 déc. 1995 : *Allégorie de la Victoire*, bronze (H. 55) : FRF 4 000.

SARRACINO

Xᵉ siècle. Actif dans la seconde moitié du Xᵉ siècle. Espagnol.

Miniaturiste.

La Bibliothèque de l'Escurial conserve de lui le *Codex Albeldensis* où il a exécuté des miniatures.

SARRADE

XXᵉ siècle. Français.

Peintre.

Il figura au Salon d'Automne.

SARRAGON Joannes

XVIIᵉ siècle. Actif probablement à Middelbourg de 1621 à 1644. Hollandais.

Graveur au burin et peintre.

Il grava les portraits de *Guillaume I d'Orange*, de *Maurice* et de *Frédéric Henri d'Orange*.

SARRASIN
XVIII^e siècle. Actif à la fin du XVIII^e siècle. Français.
Peintre.
Le Musée de Tours conserve de lui deux paysages ovales avec bergères et animaux.

SARRAT Vergé. Voir VERGÉ-SARRAT

SARRAZIN
XIX^e siècle. Français.
Peintre de genre.
Il travaillait à Nantes et exposa au Salon de Paris en 1812 et en 1814.

SARRAZIN. Voir aussi SARASIN, SARAZIN et SARRASIN

SARRAZIN Mademoiselle
XVIII^e siècle. Française.
Peintre de paysages.
Probablement fille de Jean-Baptiste Sarrazin, elle travaillait à Paris en 1789.

SARRAZIN Bénigne
Né le 14 janvier 1635 à Paris. Mort le 3 août 1685 à Paris. XVII^e siècle. Français.
Peintre.
Fils et élève de Jacques Sarazin. Louis XIV lui accorda une pension pour aller terminer ses études à Rome et lui continua la survivance du logement de son père au Louvre. Il travailla dans la chapelle de l'Hôtel de Ville de Marseille.

SARRAZIN Jacques. Voir SARAZIN

SARRAZIN Jean Baptiste ou Sarazin
XVIII^e siècle. Français.
Peintre de paysages, marines, aquarelliste, dessinateur, décorateur.
Il fut professeur à l'Académie de Saint-Luc. Il exposa au Salon de 1791 et de 1793, et à l'exposition du Colisée en 1776. Il était peintre décorateur à la cour de Louis XIV.
VENTES PUBLIQUES : PARIS, 21-22 fév. 1919 : *La tour en ruines*, sépia : FRF 250 – PARIS, 17 nov. 1924 : *Paysage*, lav. de Chine : FRF 450 – PARIS, 4 nov. 1927 : *Vue d'Abbeville*, aquar. : FRF 350 – PARIS, 4 mai 1928 : *Paysage maritime* ; *Paysage avec château*, deux aquar. : FRF 1 150 – PARIS, 16 et 17 mai 1939 : *Cour de vieille ferme*, dess. : FRF 700 – PARIS, 24 mars 1947 : *Parc avec monument en rotonde* ; *Temple chinois* 1786, aquar. : FRF 1 500 – NICE, 24 fév. 1949 : *Vieux châteaux sur le fleuve* ; *Paysage torrentueux* 1781, deux pendants : FRF 34 000 – PARIS, 22 mars 1950 : *La Halte* ; *Le Gué*, pierre noire, deux pendants : FRF 7 000 – PARIS, 6 nov. 1980 : *Vue d'Abbeville, prise du pavillon de Bellevue, Faubourg Saint-Gilles*, pl. et aquar. (27,5x39) : FRF 4 800 – PARIS, 22 nov. 1988 : *Pigeonnier et château fortifié au bord de l'eau* 1774, pl., lav. gris et reh. de craie bleue (12x21,5) : FRF 6 000.

SARRAZIN Michaud
XVI^e siècle. Actif à Cognac dans la première moitié du XVI^e siècle. Français.
Sculpteur d'ornements.
Il fut chargé de l'exécution d'un tabernacle en 1533.

SARRAZIN Pierre. Voir SARAZIN

SARRAZIN Pierre Jean ou Sarazin
Né le 8 décembre 1633. XVII^e siècle. Italien.
Peintre.
Frère de Bénigne Sarrazin.

SARRAZIN DE BELMONT Louise Joséphine. Voir SARAZIN

SARRI Corrado
Né le 5 mai 1866 à Florence (Toscane). XIX^e-XX^e siècles. Italien.
Peintre de portraits, dessinateur, illustrateur.
Il fut élève d'Amos Cassioli et de Pietro Saltini.
Il travailla comme portraitiste de cour. Il illustra de nombreux livres pour enfants, notamment *Pinocchio*, *La légende d'un alchimiste*, *Don Quichotte* de Cervantes.
BIBLIOGR. : In : *Dictionnaire des illustrateurs 1800 – 1914*, Ides et Calendes, Neuchâtel, 1989.
MUSÉES : FLORENCE (Palais Pitti) : *Portrait d'Amédée de Savoie*.

SARRI Egisto
Né en 1837 à Figline (Valdarno). Mort le 13 ou 20 novembre 1901 à Florence. XIX^e siècle. Italien.

Peintre d'histoire, scènes de genre, portraits.
Il fit ses études à l'Académie des Beaux-Arts de Florence, avec les professeurs Pollastrini et Bezzuoli ; pendant le cours de son éducation, il eut divers prix et ses succès furent couronnés par un splendide concours au pensionnat de Rome, où il se montra le digne compétiteur du valeureux artiste Raphaël Sorbe. Son tableau *Apothéose de la Madone*, figura hors concours à l'Exposition du concours Alinari en 1900.

E Sarri

MUSÉES : FLORENCE (Mus. des Offices) : *Portrait de l'artiste – Portrait de l'architecte Em. de'Fabris* – PRATO (Gal. antique et Mod.) : *Conradin de Souabe, prisonnier à Naples, entend, impassible, la sentence de mort*.
VENTES PUBLIQUES : LONDRES, 20 oct. 1978 : *La Sérénade* 1875, h/t (57,5x72,5) : GBP 750 – LONDRES, 20 avr 1979 : *Le rêve interrompu* 1875, h/t (58x71,2) : GBP 950 – NEW YORK, 16 fév. 1995 : *Les Premiers Pas* 1883, h/t (59,1x73) : USD 16 100 – NEW YORK, 26 fév. 1997 : *Apaisant le chagrin* 1875, h/t (47,6x58,5) : USD 11 500.

SARRI Gaetano. Voir SARDI

SARRIA Garcia. Voir PÉREZ Garcia

SARRIA Gonzalo. Voir PÉREZ Gonzalo

SARRINO Agistino
XV^e siècle. Actif à Messine vers 1400. Italien.
Peintre.
Il fut chargé d'exécuter les peintures du chœur de l'église Saint-Étienne de Gênes.

SARROCCHI Tito
Né le 5 janvier 1824 à Sienne. Mort le 30 juillet 1900 à Sienne. XIX^e siècle. Italien.
Sculpteur.
Élève de Lor. Bartolini et de Giov. Dupré. Ce fut un des meilleurs sculpteurs italiens du XIX^e siècle. Il a exécuté de nombreux bustes et des monuments à Sienne et à Florence.

SARRON Claudius ou Johann Claudius
Né le 22 octobre 1741 à Augsbourg. XVIII^e siècle. Allemand.
Dessinateur et graveur au burin.
Il fut d'origine française et travailla dès 1731 à Augsbourg. Il grava des vues de châteaux et de villes.

SARRUT Paul
Né le 16 mai 1822 à Grenoble (Isère). XIX^e siècle. Français.
Peintre et graveur.
Élève de Bonnat et de L. O. Merson. Expose aux Artistes Français, depuis 1909, médaillé, pour la gravure, en 1932. Chevalier de la Légion d'honneur en 1932.

SARSFIELD John
XVIII^e siècle. Actif à Dublin, de 1765 à 1777. Irlandais.
Sculpteur.
Élève de Patrick Cunningham.

SARSON Léonard
XVI^e siècle. Actif à Clermont dans la seconde moitié du XVI^e siècle. Français.
Sculpteur.
Le Musée de Clermont conserve de lui une statue d'*Athénée*, datée de 1581.

SART Johann ou Jan Gregor von der. Voir SCHARDT

SART René
Né en 1927 à Spa. XX^e siècle. Belge.
Peintre, restaurateur, décorateur.
Il étudia à l'École des Beaux-Arts de Spa, de 1941 à 1950. Il fut restaurateur d'objets en « bois de Spa ».
BIBLIOGR. : In : *Dictionnaire biographique illustré des artistes en Belgique depuis 1830*, Arto, Bruxelles, 1987.

SARTAIN Emily
Née le 17 mars 1841 à Philadelphie. Morte le 18 juin 1927 à Philadelphie. XIX^e-XX^e siècles. Américaine.
Peintre de genre, portraitiste et graveur à la manière noire.
Fille de John Sartain. Elle travailla à Paris avec Luminais. Après un séjour à Parme, elle retourna aux États-Unis. Établie à Philadelphie, elle exposa avec grand succès en 1876 ; mention honorable à Buffalo en 1901. Le *Bryan's Dictionary* fait à tort mourir cette artiste vers 1891.

SARTAIN Harriet
XIXe-XXe siècles. Américaine.
Peintre de paysages, fleurs.
Elle fit ses études artistiques à la Philadelphia School of Design for Women.

SARTAIN Henry
Né le 14 juillet 1833 à Philadelphie. Mort vers 1895 à Philadelphie. XIXe siècle. Américain.
Graveur au burin et imprimeur d'estampes.
Fils de John S.

SARTAIN John
Né le 24 octobre 1808 à Londres. Mort le 25 octobre 1897 à Philadelphie. XIXe siècle. Britannique.
Peintre de miniatures et graveur à la manière noire.
Père d'Emily, d'Henry, de Samuel et de William S. Ayant achevé ses études à Londres, il partit pour les États-Unis en 1830. En 1842 il devenait propriétaire du *Campbell's Magazine* et fondait le *Sartain's Union Magazine*, publications dans lesquelles parurent ses ouvrages. Il fut surtout apprécié comme graveur à la manière noire. Il fit aussi de nombreux dessins d'illustration. Il était membre de l'Académie des Beaux-Arts de Philadelphie.

SARTAIN Samuel
Né le 8 octobre 1830 à Philadelphie. Mort le 20 décembre 1906 à Philadelphie. XIXe siècle. Américain.
Graveur et peintre.
Fils et élève de John S.

SARTAIN William
Né le 21 novembre 1843 à Philadelphie. Mort le 25 octobre 1924 à New York. XIXe-XXe siècles. Américain.
Peintre de genre, sujets typiques, paysages, graveur.
Il fut élève de l'Art School de Philadelphie. Il vint ensuite travailler à Paris avec Bonnat et Yvon. Il résida à Rome, en Angleterre, en Algérie, à Venise, à Séville et en Hollande et en rapporta de nombreuses études peintes et dessinées. Il s'établit enfin à New York comme professeur. Il fut médaillé de bronze à Buffalo en 1901, et médaillé d'argent à Charleston en 1902. Il devint associé de la National Academy de New York en 1880. Le *Bryan's Dictionary* fait à tort mourir cet artiste en 1891. Il gravait à l'eau-forte.
Musées : New York (Metropolitan Mus.) : *Un chapitre du Coran* – Washington D. C. (Gal. d'Art) : *Rue à Dinan.*
Ventes Publiques : New York, 21-22 jan. 1900 : *Un chapitre du Coran* : **USD 1 300** – New York, 1er mai 1979 : *Meadow brook*, h/t (25,5x51) : **USD 1 300** – New York, 22 sep. 1993 : *Paysage*, h/t (64,3x76,8) : **USD 4 600** – New York, 15 nov. 1993 : *Arbres*, h/t (40,6x50,8) : **USD 805** – New York, 21 mai 1996 : *L'Arche romane et gothique*, h/t (46x33) : **USD 690.**

SARTE Marie Anne Élisabeth del
Née le 9 mars 1848 à Paris. Morte après 1883. XIXe siècle. Française.
Sculpteur et dessinateur.
Élève de T. Robert-Fleury. Elle débuta au Salon de 1868 avec un médaillon en plâtre, et depuis cette date elle figura régulièrement aux expositions de cette société. On ne sait rien d'elle après 1883.

SARTE Marie Madeleine del. Voir RÉAL DEL SARTE Marie Magdeleine

SARTEEL Léon
Né en 1882 à Gand. Mort en 1942. XXe siècle. Belge.
Sculpteur.
Il fut élève de l'Académie de Gand, dans l'atelier de J. Delvin.
Bibliogr. : In : *Dictionnaire biographique illustré des artistes en Belgique depuis 1830*, Arto, Bruxelles, 1987.
Musées : Anvers.
Ventes Publiques : Lokeren, 23 avr. 1983 : *Le Bon Juge* avant 1921, bronze (H. 59) : **BEF 65 000** – Lokeren, 22 fév. 1986 : *Buste d'homme*, bronze patine brun foncé (H. 22) : **BEF 36 000** – Lokeren, 28 mai 1988 : *L'été*, bronze (H. 60) : **BEF 170 000** – Lokeren, 21 mars 1992 : *Le calin*, bronze à patine brune (H. 48, l. 32,5) : **BEF 70 000** – Lokeren, 23 mai 1992 : *Baigneuse* 1934, sculpt. de plâtre à patine beige (H. 96, l. 34) : **BEF 110 000** – Lokeren, 5 déc. 1992 : *Optimisme* 1935, plâtre à patine noire (H. 32, l. 20) : **BEF 30 000** – Lokeren, 15 mai 1993 : *Aujourd'hui et demain*, sculpt. de chêne (H. 73, l. 23) : **BEF 95 000** – Lokeren, 7 déc. 1996 : *Éva* avant 1925, marbre blanc (47x15) : **BEF 120 000.**

SARTER Armin
Né en 1837 à Bonn. XIXe siècle. Allemand.

Peintre de genre et animalier.
Il fit ses études à Düsseldorf, à Munich et à Paris et s'établit à Düsseldorf.

SARTHOU Claude
XXe siècle. Française.
Peintre, aquarelliste, technique mixte, dessinatrice.
Elle vit et travaille à Montpellier. Elle prend part à des expositions collectives et personnelles : 1973 Musée Ingres, Montauban ; 1974 exposition *Phases*, Musée Van Elsem, Ixelles-Bruxelles ; 1979 Salon de la Société Nationale des Beaux-Arts, Lisbonne.

SARTHOU Jean-Louis
Né le 11 mars 1947 à Paris. XXe siècle. Français.
Peintre.
Il fit partie du groupe lettriste depuis 1966. Sur des supports variés, il mêle à des écritures et à des compositions de signes, des objets usuels en matières diverses. Il a surtout une activité d'animateur de théâtre et de spectacles.

SARTHOU Maurice Élie
Né le 15 janvier 1911 à Bayonne (Pyrénées-Atlantiques). XXe siècle. Français.
Peintre de scènes de genre, portraits, paysages, paysages d'eau, natures mortes, aquarelliste, peintre de compositions murales, cartons de vitraux, lithographe, illustrateur. Figuratif, puis abstrait.
Il est élève de l'École des Beaux-Arts de Montpellier, puis, obtenant une bourse, il étudie à celle de Paris. Il devient professeur de dessin, en 1934, d'abord au Lycée de Bastia, puis à Bordeaux, en 1937, enfin à Paris, à partir de 1950. Il s'impose comme le peintre du Midi où il passe la plupart de son temps. C'est à partir de 1952, qu'il renoue avec les paysages de son enfance. Désormais il se partage entre Lasalle, petit paysage des Cévennes, et Sète, où il passe tous ses étés.
Il figure dans des expositions collectives et personnelles, dont : jusqu'en 1945, à Paris, Salon des Artistes Français ; Salon d'Automne ; à partir de 1949, Salon de Mai ; 1955 galerie Charpentier, Paris ; régulièrement depuis 1955, galerie Marcel Guiot, Paris ; à partir de 1956, Salon des Peintres Témoins de leur Temps ; 1959 exposition d'Art français à Varsovie et Cracovie ; 1961 *Peintres contemporains de l'École de Paris*, à Rabat, Casablanca ; Biennale internationale *Bianco et Nero* de Lugano ; 1963 *Portrait au XXe siècle* aux musées de Düsseldorf et Berlin ; Biennale de Tôkyô ; 1965 Musée d'Art Moderne de la Ville de Paris ; 1966 *Peintres français contemporains* en Tchécoslovaquie, Hongrie, Roumanie ; 1968 exposition rétrospective, Musée Fabre, Montpellier ; 1969, 1971 Houston ; 1974 New York ; 1981 Albi ; 1985 Musée des Beaux-Arts de Dijon ; 1986 Bourges ; depuis 1987 galerie Chardin, Paris. Il a obtenu diverses récompenses, notamment le Prix de la Critique en 1955, le Prix de la Biennale de Menton en 1957.
Il a une importante activité de lithographe, illustrant *Regards sur la mer* de Paul Valéry en 1965, le *Bateau ivre* de Rimbaud en 1966-1967. Il exécute diverses décorations murales, notamment à Arcachon, Bordeaux, etc. Il réalise également deux vitraux pour l'église de Bouchevilliers, dans l'Eure. Il peint avec prédilection, à l'huile ou à l'aquarelle, les scènes typiques de la plaine camarguaise, des troupeaux de taureaux, des étangs de la réserve, les éboulements rocheux du Val d'Enfer, aux Baux-de-Provence, la mer dans les calanques marseillaises, les effets violents du Mistral sur les maigres végétations des dunes, la douceur des brumes sur les étangs. Entendant restituer la nature en en dégageant les structures profondes, il réalise de petites esquisses aquarellées, dans lesquelles il capte l'émotion première, reprenant par la suite ses notes à l'atelier. Ses œuvres montrent sa connaissance et sa compréhension de Francis Grüber, d'André Marchand et d'Édouard Pignon. Adepte d'une certaine liberté gestuelle, il met celle-ci au service de la couleur, travaillant par larges nappes colorées. L'inspiration lui vient de tous les phénomènes naturels que ce soit le ciel, l'eau, le feu, le vent. Avec *L'incendie dans les Alpilles*, il commence une période rouge inspirée par les feux qui ravagent sa région. À la suite d'un séjour effectué en Grèce et en Iran, il ajoute à sa palette une harmonie bleue. Son ami, Jean Paulhan, souligne le caractère synthétique de sa peinture : « Que Sarthou nous montre les taureaux de la Camargue, les bords des étangs, l'or noir des pins, notre délectation a deux faces. Sur la première face, cette bonne odeur d'arbre, de sel et de marécage. Mais sur la seconde, qui est plutôt abstraite, l'espace illimité, la couleur sans mesure,

l'ombre brassée à la hâte. Or de ces deux faces, Sarthou pour notre plaisir sait faire un seul objet. » ■ S. D., J. B.

M.E-Sarthou

BIBLIOGR. : B. Dorival, sous la direction de... : *Peintres Contemporains*, Mazenod, Paris, 1964 – André Bay : *Sarthou*, Éd. Pierre Cailler, Genève, 1968 – in : *Dictionnaire universel de la peinture*, Le Robert, Paris, 1975 – M. Toesca : *Sarthou*, Éd. Martet, Dif. Wéber, 1977 – in : *L'École de Paris 1945-1965*, Ides et Calendes, Neuchâtel, 1993.
MUSÉES : AIX-EN-PROVENCE – ALBI – ARLES – LES BAUX-DE-PROVENCE – BORDEAUX (Mus. des Beaux-Arts) : *L'écaillière* – CHARLEVILLE-MÉZIÈRES – CINCINNATI – DIJON (Mus. des Beaux-Arts) – FONTENAY-LE-COMTE – GENÈVE – LUXEMBOURG – LYON (Mus. des Beaux-Arts) – MENTON – METZ – MONTAUBAN – MONTPELLIER (Mus. Fabre) – NARBONNE (Mus. d'Art et d'Hist.) : *L'assaut des vagues* – PARIS (Mus. Nat. d'Art Mod.) – PARIS (Mus. d'Art Mod. de la Ville) – PARIS (BN) – PARIS (FNAC) – POITIERS – PRINCETON – PUTEAUX – LES SABLES-D'OLONNE – SAINT-ÉTIENNE (Mus. d'Art et d'Industrie) – SÈTE.
VENTES PUBLIQUES : PARIS, 1962 : *Un port* : FRF 7 400 – GENÈVE, 30 juin 1976 : *Chevaux en Camargue*, h/t (60x81) : CHF 1 400 – VERSAILLES, 17 avr. 1988 : *Paysage*, h/t (60x81) : FRF 4 600 – VERSAILLES, 29 oct. 1989 : *Les barques*, h/t (24x33) : FRF 9 500 – VERSAILLES, 10 déc. 1989 : *Composition*, h/t (65x54) : FRF 9 000 – PARIS, 4 juil. 1990 : *Manade bleu*, h/t (65x81) : FRF 6 800 – VERSAILLES, 23 sep. 1990 : *Le feu n° 2*, h/t (60x81) : FRF 7 000 – PARIS, 17 oct. 1990 : *Le vent du sud 1962*, h/t (50x50) : FRF 9 500 – NEUILLY, 3 fév. 1991 : *Manade bleue*, h/t (65x81) : FRF 9 000 – PARIS, 18 avr. 1991 : *Taureaux du soir 1989*, h/t (81x65) : FRF 30 000 – LUCERNE, 25 mai 1991 : *Mer bouillonnante*, acryl./t. (80x80) : CHF 2 400 – NEUILLY, 20 oct. 1991 : *Récifs de lave*, h/t (60x73) : FRF 4 300 – PARIS, 8 nov. 1991 : *Paysage*, aquar. (42x56) : FRF 3 800 – PARIS, 25 mai 1994 : *Feu dans les arbres*, h/t (80x80) : FRF 12 500 – PARIS, 19 nov. 1995 : *Les Baux, le Val d'Enfer 1964*, h/t (65x81) : FRF 7 000.

SARTI Alessandro
XVIIe siècle. Italien.
Sculpteur.
Il sculpta le tabernacle en marbre du maître-autel de l'église Saint-Sylvestre in Capite de Rome en 1666 à 1667.

SARTI Andrea
Mort en 1600. XVIe siècle. Actif à Carrare. Italien.
Sculpteur.
Il travailla en Italie du Sud et sculpta des tombeaux, des bas-reliefs, des autels et des fonts baptismaux.

SARTI Angelo
XVIIIe siècle. Actif à Bologne en 1741. Italien.
Sculpteur-modeleur de cire.
Le Musée Kaiser-Friedrich de Berlin conserve de lui *Sénateur florentin lisant*.

SARTI Antonio
XVIIe siècle. Actif à Jesi, dans la première moitié du XVIIe siècle. Italien.
Peintre d'histoire.
Baldassani cite de lui une remarquable *Circoncision* dans l'église collégiale de Massaccio. La Pinacothèque de Jési conserve de lui *Sainte Anne, la Vierge et l'Enfant*.

SARTI Bartolomeo
XVIe-XVIIe siècles. Actif à Carrare. Italien.
Sculpteur.
Il travailla dans la cathédrale de Pise ainsi que dans l'église S. Maria di Monteoliveto de Naples.

SARTI Carlo, dit **Rodellone**
Originaire de Bologne ou de Rimini. Mort en 1771. XVIIIe siècle. Italien.
Sculpteur de sujets religieux.
Il travailla pour des églises de Rimini et de Faenza.

SARTI Diego
Né en 1860 à Bologne (Émilie-Romagne). XIXe-XXe siècles. Italien.
Sculpteur de bustes.
Il sculpta surtout des bustes de contemporains à Bologne.

SARTI Domenico
XVIIe siècle. Actif à Carrare en 1629. Italien.
Sculpteur.

SARTI Ercole, dit **il Muto di Ficarolo**
Né le 23 décembre 1593 à Ficarolo. Mort vers 1639. XVIIe siècle. Italien.
Peintre d'histoire et de portraits.
Il était de bonne famille et vint au monde sourd-muet. Il semble avoir travaillé sans maître. Il se fit remarquer à l'âge de seize ans par une *Adoration des Mages* peinte en secret et exposée sur la maison de son père un jour de procession. Il fut alors confié comme élève à Carlo Benoni, de Ferrare. Il s'inspira souvent de la manière de son contemporain Scarsellino. On voit de lui une peinture dans l'église des bénédictins de Ficarolo.

SARTI Ignazio
Né en 1791 à Bologne. Mort en 1854 à Ravenne. XIXe siècle. Italien.
Sculpteur, architecte, peintre et graveur au burin.
Beau-père de Raffaele S. Il exécuta à Ravenne des tombeaux et des bustes.

SARTI Lorenzo, dit **Lorenzino del Mazza**
Né à Bologne. XVIIIe siècle. Italien.
Sculpteur et stucateur.
Élève de Giuseppe Mazza. Il travailla à Bologne, Ferrare, Cento et Modène et exécuta des sculptures dans les cathédrales de Bologne et Ferrare.

SARTI Paolo
Né en 1794. XIXe siècle. Actif à Florence. Italien.
Peintre.
Il a peint les fresques du chœur de la collégiale sur le Mont Senario, près de Pratolino.

SARTI Pier Angelo
XIXe siècle. Actif à Vetriano dans la première moitié du XIXe siècle. Italien.
Sculpteur et poète.
Il travailla surtout à Londres.

SARTI Raffaele, plus exactement **Martelli**
Né en 1814 à Bologne. Mort le 12 janvier 1848 à Ravenne. XIXe siècle. Italien.
Sculpteur et peintre.
Gendre et élève d'Ignazio S.

SARTI Sebastiano, dit **Rodellone**
Mort vers 1740. XVIIIe siècle. Actif à Bologne. Italien.
Sculpteur.
Il a sculpté une *Pietà* (bas-relief) dans la sacristie de l'église Saint-Dominique de Bologne.

SARTINI Giuseppe
XVIIe siècle. Actif à Venise en 1699. Italien.
Peintre.

SARTO Andrea del, de son vrai nom **Andrea d'Angiolo** ou **d'Agnolo**
Né à Florence, en 1487, 1486 selon certains biographes, 1488 selon d'autres. Mort en 1530 ou 1531 à Florence. XVIe siècle. Italien.
Peintre de compositions religieuses, portraits, fresquiste.
Andrea, surnommé *del Sarto* à cause de la profession de son père, le maître tailleur Angelo di Francesco, ayant fait preuve dès son jeune âge de dispositions extraordinaires pour le dessin, fut mis en apprentissage chez un orfèvre afin d'y apprendre la gravure. Cependant ses facultés présageaient mieux qu'un ouvrier d'art. Gio Barile, un peintre sculpteur, ayant eu l'occasion de voir les dessins du jeune apprenti, décida le père à le lui confier. Andrea demeura pendant trois ans sous sa direction. Il entra ensuite dans l'atelier de Pietro di Cosimo, mais tout en apprenant de ces maîtres les éléments de la technique, le jeune artiste copiait avec ardeur les fresques de Masaccio, de Ghirlandajo et surtout les fameux cartons de Léonard de Vinci et de Michel-Ange. Ce fut surtout dans l'étude de ces grands maîtres qu'il puisa la science du dessin, la largeur de vision, la puissance d'exécution qui devaient lui mériter plus tard de ses concitoyens le surnom de *Sanza Errori* (sans défauts). Il s'était intimement lié, au début de ses études, avec Francesco Bigi, plus connu sous le nom de Franciabigio, de quelques années plus âgé que lui et qui, après avoir travaillé avec Brancasci Chapel et Mariotto Albertinelli, avait acquis un réel talent de portraitiste. Andrea, quittant l'atelier de Pietro di Cosimo, alla habiter avec son ami ; les deux jeunes artistes eurent le même atelier et exécutèrent en commun

différents travaux. Vasari, bien placé pour parler d'Andrea del Sarto puisqu'il fut son élève, n'en désigne particulièrement aucun. On peut supposer, cependant, que ce furent surtout par des portraits qu'ils trouvèrent leurs moyens d'existence. Ce qui est indéniable, c'est que, dès 1511, alors qu'il n'avait que vingt-trois ans, Andrea jouissait à Florence d'une notoriété suffisante pour que la décoration du cloître de la confrérie dello Scalzo lui fût confiée. Il y représenta l'histoire de saint Jean-Baptiste. Les fresques, dont les cartons sont conservés au palais Rinonuccini, suffiraient à placer Andrea del Sarto, parmi les plus grands peintres. Si le *Baptême du Christ*, qui fut exécuté le premier, laisse deviner le jeune artiste subissant encore l'influence des maîtres préférés, celle d'Albrecht Dürer, entre autres, *La Visitation de la Vierge, La Nativité de saint Jean*, qu'il peignit les dernières, en 1526, sont des œuvres de premier ordre. *La Vie de san Filippo Benizzi*, cinq fresques pour l'église de l'Annunziata, avait affirmé dès 1509, la puissance de son talent. *La Madone del sacco*, qui en fait partie, est à juste titre considérée comme un des chefs-d'œuvre de l'artiste. Puis ce furent des décorations pour le monastère de San Salvi, près de Florence, dans lesquelles on remarque une *Cène* du plus grand caractère, pour l'église de San Galle, et quantité de travaux pour les grands seigneurs de Florence. Deux tableaux d'Andrea ayant été apportés en France, François Iᵉʳ les vit, les admira et appela l'artiste à sa cour. Del Sarto hésita avant d'accepter les offres du souverain. Il s'était marié, en 1512, à une veuve nommée Lucrezia del Fede, femme d'une grande beauté dont il était follement amoureux. Cependant la perspective des avantages matériels pouvant résulter de son séjour en France le décida ; il arriva à Paris, accompagné de son élève Andrea Sguazzela, à la fin de mai 1518. Le roi le combla de présents, lui assigna une pension considérable et paya d'un grand prix les travaux exécutés par le maître florentin. Jusqu'alors, Andrea del Sarto, comme presque tous les peintres de son époque, avait été maigrement payé de ses chefs-d'œuvre. Il trouvait enfin l'occasion de faire une grande fortune. Il reste peu d'œuvres de ce séjour en France, à l'exception de la *Charité* (1518) au Louvre. En dehors de son travail à la cour même, il dut peindre, semble-t-il, des compositions religieuses pour l'intendant Semblançay à Tours, et laissa quelques peintures au château de Marmoutier. Une lettre de sa femme l'appelant près d'elle le décida à demander son congé au roi. François Iᵉʳ était peu disposé à l'accorder, mais les instances de l'artiste le décidèrent. Andrea partit en 1519, après avoir juré sur l'Évangile qu'il reviendrait sous peu de mois. Le roi lui fit remettre une somme assez considérable qui devait être consacrée à l'acquisition d'œuvres d'art. Malheureusement pour sa gloire, Andrea del Sarto dilapida l'argent qui lui avait été confié. Il ne lui était plus possible de revenir en France. Cette faiblesse eut pour la fin de la carrière de l'artiste les conséquences les plus malheureuses. Il acheva bien la décoration du Scalzo, Franciabigio y avait peint deux fresques pendant le séjour de del Sarto en France, mais il ne possédait plus la vogue des premiers jours. Les nombreux travaux qu'il exécuta encore lui furent mal payés puisqu'il tomba dans l'indigence. Les faux amis qui avaient fêté son retour quand il disposait d'argent l'abandonnèrent les uns après les autres. Sa femme, qui semble avoir été son mauvais génie, lui inspirait une vive jalousie. Pourtant, en dehors des décorations citées précédemment, il produisit alors des œuvres aussi importantes que la *Déposition de Croix* (1524, Pitti), la *Madone au sac* (1525), *L'Assomption* (1530, Pitti). La révolution de Florence secouant le joug des Médicis le priva de ses protecteurs. Enfin il fut atteint par la peste qui se déclara à la suite de la reddition de la ville (12 août 1530). Il mourut abandonné de tous, même de la femme à qui il avait tout sacrifié.

Si l'on est en droit de l'accuser, peut-être, de n'avoir pas dans ses œuvres le sentiment poétique, l'idéalisme de certains de ses grands contemporains, aucun d'eux n'approcha davantage de la représentation de la vie. Dans certaines œuvres, son *Saint Jean Baptiste* conservé au Palais Pitti, par exemple, Andrea del Sarto aurait droit de prétendre au titre de précurseur des plus grands réalistes. Vasari rapporte un fait qui montre la souplesse de son talent et la perfection de sa technique. Le duc de Mantoue, Frédéric II, passant à Florence, ayant vu le portrait de Clément VII fait par Raphaël, demanda au Souverain Pontife de lui en faire présent. Le pape y consentit et chargea son neveu Ottavio de Médicis de faire parvenir le tableau à destination. Le neveu du pape, désireux, peut-être, de ne pas perdre une œuvre d'art de premier ordre, fit faire une copie par Andrea del Sarto et l'envoya à Mantoue. La ressemblance était si parfaite que Julio

Romano, alors au service du duc de Mantoue, qui avait travaillé à l'original, y fut trompé. Il fallut pour le dissuader que Vasari, qui avait assisté à la peinture de la copie lui montrât la marque de del Sarto. Parmi les élèves que forma Andrea, il convient de citer Francesco Salviati, Giorgio Vasari, Giacomo da Pontormo, Le Nannoccio, Andreo Sguazella. ■ E. Bénézit

BIBLIOGR. : F. Knapp : *Andrea del Sarto*, Leipzig, 1928 – J. Fraenkel : *Andrea del Sarto, Gemälde und Zeichnungen*, Strasbourg, 1935 – A. J. Rusconi : *Andrea del Sarto*, Bergame, 1935 – Lionello Venturi : *La peinture italienne, La Renaissance*, Skira, Genève, 1951 – S. J. Freeberg : *Andrea del Sarto*, Cambridge, 1963.

MUSÉES : BAYONNE (Mus. Bonnat) : *Homme assis les mains appuyées sur un livre* – BERLIN : *Portrait d'une jeune femme – Marie sur le trône avec l'Enfant et des saints* – BERNE : *Sainte Famille* – BRUXELLES : *Jupiter et Léda* – CAEN : *Saint Sébastien tenant deux flèches* – DRESDE : *Fiançailles de sainte Catherine – Abraham prêt à sacrifier Isaac* – DUBLIN : *Saint François – Saint Laurent – Saint Jérôme et saint Dominique – Adoration des Mages – Pietà et deux saints*, portion d'une prédelle – FLORENCE (Gal. roy.) : *Portrait de femme en bleu – La Sainte Vierge, saint Jean l'Évangéliste, l'Enfant Jésus et saint François – Saint Jacques, avec deux enfants à genoux – Portrait d'une femme inconnue avec une corbeille de fuseaux – Portrait d'un jeune homme en habit et bonnet noirs – Buste de l'artiste par lui-même* – FLORENCE (Palais Pitti) : *Sainte Famille – Autoportrait – Annonciation de la Vierge Marie – La Vierge et quatre saints – Portrait de l'artiste et celui de sa femme Lucrèce del Fede – Dispute sur la Trinité – Un portrait – Sainte Famille – Saint Jean Baptiste* – GÊNES : *Cléopâtre* – LILLE : *La Vierge, l'Enfant, saint Jean et trois anges – Une tête* – LONDRES (Nat. Gal.) : *La Sainte Famille – Portrait d'un sculpteur* – LONDRES (Wallace) : *La Vierge, l'Enfant Jésus et saint Jean Baptiste* – LYON : *Sacrifice d'Abraham* – MADRID (Mus. du Prado) : *Portrait de Lucrezia, femme du peintre* – MONTPELLIER : *Sainte Famille* – MOSCOU (Roumianzeff) : *Tête de Christ – La Sainte Vierge, le Christ et saint Jean Baptiste – La Sainte Famille – Marie et le Sauveur avec saint Jean Baptiste, sainte Élisabeth et un ange* – NAPLES : *Léon X* – PARIS (Mus. du Louvre) : *La Charité – Sainte Famille*, deux tableaux – *L'Annonciation – Portrait d'Andrea Fausti*, dess. – ROME (Gal. Borghèse) : *Madeleine – Sainte Famille* – ROUEN : *Prédication de saint Romuald – Portrait* – SAINT-ÉTIENNE : *Saint Pierre et saint Paul refusant de sacrifier aux faux dieux* – TOULON : *Portrait de l'artiste en buste* – VIENNE : *Marie avec l'Enfant et le petit Jean – Tobie conduit par Raphaël – Lamentations sur le corps du Christ.*

VENTES PUBLIQUES : PARIS, 1756 : *La Vierge assise tenant l'Enfant Jésus entre sainte Catherine et sainte Élisabeth, celle-ci présente le petit saint Jean à Jésus* : **FRF 6 300** – PARIS, 1767 : *Saint Pierre guérissant les malades*, pl. et bistre reh. de blanc : **FRF 51** – PARIS, 1787 : *La Sainte Famille*, dess. à la pl., lavé au bistre : **FRF 100** – PARIS, 1792 : *Jupiter et Léda* : **FRF 5 250** – PARIS, 1797 : *L'Histoire*, dess. à la pierre d'Italie mêlé d'estompe : **FRF 310** ; *Le Christ debout les bras écartés*, pl. : **FRF 150** – LONDRES, 1800 : *Léda caressée par Jupiter* : **FRF 5 300** – LONDRES, mars 1804 : *La Vierge, le Christ et saint Joseph* : **FRF 11 570** – LONDRES, 1806 : *Madonna del Sacco* : **FRF 15 740** – LONDRES, 1810 : *La Vierge, l'Enfant Jésus et saint Jean* : **FRF 30 190** – LONDRES, 1811 : *Charité* : **FRF 12 620** – LONDRES, 1820 : *La Sainte Famille* : **FRF 10 210** – LONDRES, 1823 : *Saint Jean écrivant les révélations dans l'île de Patmos* : **FRF 11 830** – PARIS, 1825 : *La Vierge et son fils au milieu de plusieurs saints personnages* : **FRF 45 100** – PARIS, 1826 : *Portrait de femme* : **FRF 1 200** ; *Noé, aidé de ses enfants, plantant la vigne*, dess. à la pl., lavé de bistre et reh. de blanc : **FRF 326** – PARIS, 1834 : *La Vierge et son fils au milieu de plusieurs saints* : **FRF 28 000** – PARIS, 1850 : *La Sainte Famille* : **FRF 175 000** ; *La Vierge, saint Antoine de Padoue et un ange jouant du violon* : **FRF 63 000** ; *Tête d'enfant*, dess. à la sanguine : **FRF 514** ; *L'Assomption de la Vierge*, dess. : **FRF 882** ; *Études d'enfants dans diverses attitudes*, dess. : **FRF 714** – PARIS, 1857 : *La Vierge, l'Enfant Jésus et un ange* : **FRF 5 750** – LONDRES, 1860 : *La Charité, entourée d'un groupe d'enfants* : **FRF 13 120** – PARIS, 1865 : *Portrait de la femme du peintre* : **FRF 8 800** – PARIS, 1868 : *Sujet de la vie de saint Jean – Un ange s'approche des fonts baptismaux*, dess. à la pl. et au cr., lavé et reh. de blanc : **FRF 230** – PARIS,

1870 : *La Vierge, l'Enfant Jésus et saint Jean* : FRF 5 100 – Paris, 1878 : *Pietà* : FRF 44 625 – Londres, 1892 : *Pietà* : FRF 23 625 ; *La Sainte Famille* : FRF 13 650 – Londres, 1899 : *Portrait du maître* : FRF 23 350 – Paris, 26 mai 1919 : *Deux études pour un saint Jean*, sanguine : FRF 1 900 – Londres, 4 et 5 mai 1922 : *La Vierge, l'Enfant et le petit saint Jean* : GBP 47 – Londres, 20 avr. 1923 : *Gentilhomme en rouge* : GBP 105 – Londres, 6 juil. 1923 : *Sainte Catherine* : GBP 420 – Londres, 4 juil. 1924 : *La Vierge et l'Enfant et sainte Élizabeth* : GBP 162 – Paris, 4 fév. 1925 : *Un baptême*, sanguine : FRF 280 – Londres, 15 juil. 1927 : *Panneau d'autel* : GBP 682 – Londres, 28-29 juil. 1927 : *Comtesse Mattei* : GBP 420 – Londres, 8 juin 1928 : *Cardinal Altieri* : GBP 1 312 – Londres, 12 juil. 1929 : *La Vierge, l'Enfant et saint Jean* : GBP 168 – Londres, 18 juil. 1930 : *Une Pietà* : GBP 399 – New York, 22 avr. 1932 : *La Sainte Famille entourée de saints* : USD 800 – New York, 18-19 avr. 1934 : *Portrait d'homme* : USD 850 ; *La Vierge et l'Enfant* : USD 1 050 – Paris, 28 nov. 1934 : *Homme debout*, pl. et lav. rougeâtre : FRF 800 – Londres, 5 avr. 1935 : *Portrait de femme* : GBP 120 – Londres, 30 avr. 1937 : *Jacopo Sannazaro* : GBP 11 – Londres, 2 juil. 1937 : *Jeune homme en noir* : GBP 262 – Paris, 5 déc. 1941 : *Tête d'homme de trois quarts à gauche*, sanguine, Attr. : FRF 2 450 – Londres, 19 déc. 1941 : *Autoportrait* : GBP 115 – Paris, 30 oct.e 1942 : *La Sainte Famille, sainte Anne et saint Jean*, École d'A. del S. : FRF 5 500 – Paris, 10 fév. 1943 : *La Vierge, l'Enfant Jésus, sainte Anne et le petit saint Jean*, École d'A. del S. : FRF 16 000 – Paris, 14 mai 1945 : *Un apôtre*, pierre noire et sanguine : FRF 7 500 – Londres, 31 mai 1946 : *La Vierge et l'Enfant, le petit saint Jean et trois autres saints* : GBP 357 – Paris, 5 fév. 1947 : *La Vierge, l'Enfant, saint Jean et saint Joseph dans un paysage*, attr. : FRF 81 000 – Londres, 10 mars 1950 : *Pietà* : GBP 261 – Paris, 22 juin 1950 : *Sainte Famille*, École d'A. del S. : FRF 13 500 – Paris, 8 nov. 1950 : *Allégorie de la Charité*, pierre noire : FRF 15 100 – Paris, 1er déc. 1950 : *La Sainte Famille et saint Jean*, École d'A. del S. : FRF 40 100 – New York, 16 jan. 1957 : *Portrait d'un clerc* : USD 8 250 – Londres, 26 juin 1959 : *La Madone et l'Enfant avec saint Jean enfant* : GBP 2 730 – Londres, 23 juin 1967 : *Portrait d'homme* : GNS 38 000 – Copenhague, 30 avr. 1974 : *L'Annonciation* : DKK 60 000 – Londres, 5 déc. 1977 : *Tête d'enfant*, sanguine (13,1x14,2) : GBP 6 000 – Berne, 26 juin 1981 : *Homme de profil* vers 1510, sanguine (18x13,3) : CHF 4 000 – New York, 14 jan. 1987 : *Tête de saint Jean Baptiste*, craie noire/pap./mar./pan. (32,5x23,3) : USD 150 000 – New York, 31 jan. 1997 : *L'Adoration des Mages*, h/pan. (64,2x77,2) : USD 398 500.

SARTO Domenico del
XVIe siècle. Italien.
Sculpteur.
Il a sculpté, avec Nicodemo de Carrare, la chaire de l'église Saint-André de Carrare en 1541.

SARTO Jacqueline. Voir **SARTORIO**

SARTO Johann ou **Jan Gregor von der**. Voir **SCHARDT**

SARTONIS Georges ou **Sartoris**
Né à La Roche-sur-Yon (Vendée). Français.
Peintre d'histoire.
Le Musée de Poitiers conserve de lui un *Saint Sébastien*, et celui de La Roche-sur-Yon, une *Étude de cheval*.

SARTOR Caspar
XVIIe siècle. Actif dans la première moitié du XVIIe siècle. Allemand.
Sculpteur.
Appartenant probablement à la famille des sculpteurs Sarder à Eichstätt. Il travailla à l'abbatiale de Neresheim de 1610 à 1623.

SARTOR Conrad ou **Johann Conrad**
XVIIIe siècle. Actif dans la première moitié du XVIIIe siècle. Allemand.
Peintre de miniatures.
Il s'établit à Londres en 1715. Le Musée National conserve de lui une copie d'après Rubens (*Le Christ et le pécheur repentant*).

SARTOR Johann Jakob
XVIIIe siècle. Allemand.
Graveur au burin.
Il grava à Cologne des vues et des architectures. De 1715 à 1719, il vécut à Londres.

SARTOR Michel
XVIIIe siècle. Actif dans la première moitié du XVIIIe siècle. Allemand.

Peintre de miniatures.
Frère de Conrad S.

SARTOR Wilhelm. Voir **SARDER**

SARTORE Hugo
Né en 1934 à San José (Uruguay). XXe siècle. Uruguayen.
Peintre, peintre de technique mixte.
Il commença ses études de peinture à douze ans à l'atelier du Musée municipal, and des années plus tard il travailla dans l'atelier constructiviste de Torres-Garcia. En 1956, il obtint une bourse pour voyager en Europe. Pendant son séjour à Paris, il rejoignit un groupe d'artiste travaillant avec Poliakoff. Il étudia l'art oriental et l'orfisme. En 1975 il séjourna au Venezuela. Professeur à l'École des Beaux arts de Aragua State, il partit pour un chantier de recherches archéologiques et étudia la culture indigène pendant les dix années suivantes. Il s'est fixé et travaille à Newark dans le New Jersey.
De 1959 à 1975 il travailla entre Montevideo et Buenos Aires, poursuivant ses recherches sur des thèmes de caractère urbain. Conscient de l'importance de la géométrie comme support de son travail il parvint à des compositions qui évoquent à la fois l'orfisme, le cubisme, le conceptualisme.
Ventes Publiques : New York, 19-20 nov. 1990 : *Construction et assemblage de bois polychrome*, techn. mixte et bois de construction (H. 49,5) : USD 6 600 – New York, 16 nov. 1994 : *Nous*, h/t (92,1x76,2) : USD 5 750.

SARTORELLI Carlo
Né le 26 août 1896 à Venise. XXe siècle. Italien.
Peintre de paysages, graveur.
Fils de Francesco Sartorelli, il fut son élève.
Musées : Lima – Naples.

SARTORELLI Francesco
Né le 14 septembre 1856 à Cornuda. Mort en 1939 à Udine (Frioul-Vénétie-Julienne). XIXe-XXe siècles. Italien.
Peintre de paysages, marines.
Ses vues de Venise eurent beaucoup de succès.
Musées : Buenos Aires – New York – Paris (ancien Mus. du Luxembourg) : *Venise, le port* – Rome – Venise – Vienne.
Ventes Publiques : Milan, 14 nov. 1974 : *Paysage* : ITL 1 600 000 – Milan, 28 oct. 1976 : *Rue de banlieue*, h/t (90x150) : ITL 1 000 000 – Milan, 5 avr 1979 : *Paysage*, h/t (110x150) : ITL 950 000 – Milan, 16 déc. 1982 : *Lagune*, h/t (110x170) : ITL 4 400 000 – Londres, 23 mars 1988 : *La transhumance*, h/t (109x175) : GBP 1 650 – Milan, 17 déc. 1992 : *Marine*, h/cart. (21x29) : ITL 1 400 000 – Milan, 25 oct. 1994 : *Paysage lacustre animé*, h/t (61x98) : ITL 4 600 000 – Milan, 19 déc. 1995 : *Automne*, h/t (53,5x80) : ITL 9 200 000.

SARTORI. Voir aussi **SARTORY**

SARTORI Angelo
Né en 1740 à Vérone. Mort en 1794 à Vérone. XVIIIe siècle. Italien.
Sculpteur.
Probablement élève de Giovanni Angelo Finali. Il sculpta de nombreuses statues pour la cathédrale et des églises de Vérone et des environs.

SARTORI Augusto
Né le 14 mai 1880 à Giubiasco. XXe siècle. Suisse.
Peintre de sujets religieux, scènes de genre, portraits.
Il fut élève de l'Académie de la Brera de Milan.

A Sartori

Musées : Lugano : *Annonciation* – Zurich (Kunsthaus) : *Premier sourire du printemps.*

SARTORI C. ou **Sartorius** (?)
XVIIe siècle. Actif dans la seconde moitié du XVIIe siècle. Hollandais (?).
Peintre de fleurs.
On cite de lui *Fleurs* (Coll. F. T. Berg, à Stockholm).

SARTORI Domenico
XVIIIe siècle. Actif à Castione (près de Mori). Italien.
Sculpteur et architecte.
Frère et collaborateur de Giuseppe Antonio S. Il sculpta avec son frère le maître-autel de la cathédrale de Trente ainsi que d'autres autels pour des églises du Trentin.

SARTORI Émilio
XIXe-XXe siècles. Italien.

Peintre de batailles, paysages.
Il réalisa de nombreuses œuvres.

SARTORI Enrico
Né le 4 février 1831 à Parme. Mort le 25 octobre 1888. XIXᵉ siècle. Italien.
Peintre d'histoire, sujets militaires, scènes de genre, paysages.
Il exposa à Florence, Milan, Parme et Turin.
MUSÉES : PARME : *Funérailles de Victor-Emmanuel dans la cathédrale de Parme en 1878* – cinq peintures.
VENTES PUBLIQUES : ROME, 24 oct. 1995 : *Campement de cavalerie 1881*, h/t (39x69) : **ITL 20 700 000.**

SARTORI Felicita, plus tard Felicita Hoffmann
Née à Sacile. Morte en 1760 à Dresde. XVIIIᵉ siècle. Allemande.
Peintre, miniaturiste et graveur.
Elle reçut les leçons de Rosalba Carriera, à Venise, et devint un peintre de grand talent. Après son mariage avec un gentilhomme au service du roi de Pologne, électeur de Saxe, elle se fixa à Dresde, où elle exécuta de nombreux ouvrages pour la cour. Plusieurs de ces œuvres se trouvent encore au Cabinet Royal.

SARTORI Giovanni Battista
XVIIIᵉ siècle. Actif à Castione (près de Mori) dans la seconde moitié du XVIIIᵉ siècle. Italien.
Sculpteur.
Il a sculpté deux autels dans l'église de Garniga.

SARTORI Girolamo. Voir SARTORIO

SARTORI Giulio
Né vers 1840. Mort en 1907. XIXᵉ siècle. Actif à Vérone. Italien.
Peintre.
Le Musée de Vérone possède de lui *Portrait de Domenico Scattola*, quelquefois attribué à Giulio Aristide Sartorio.

SARTORI Giuseppe
Né en 1863 à Venise. XIXᵉ siècle. Italien.
Peintre d'histoire, scènes de genre, architectures, marines, miniatures.
Il se fixa à Milan. Il exposa à Milan, Turin, Venise et Bologne.

SARTORI Giuseppe Antonio ou Joseph Anton
Né en 1712 à Sacco près de Rovereto. Mort le 16 août 1792 à Vienne. XVIIIᵉ siècle. Autrichien.
Sculpteur et architecte.
Frère de Domenico S. avec lequel il sculpta le maître-autel et d'autres autels de la cathédrale de Trente. Il exécuta aussi des sculptures à Sacco, Innsbruck et Rovereto.

SARTORI Iginio
Né en 1903 à Crémone (Piémont). Mort en 1980 à Crémone. XXᵉ siècle. Italien.
Peintre de figures, nus, portraits, paysages.
Il participait à des expositions collectives, dont : en 1995 *Attraverso l'Immagine*, au Centre Culturel de Crémone. Il montrait des ensembles de ses peintures dans des expositions individuelles.
Ses peintures sont structurées à partir d'un dessin synthétiquement simplifié, en larges lignes souples, tendant à un certain géométrisme des espaces et des volumes. Le chromatisme en est discret, chaque peinture est fondée sur une dominante développée presqu'en camaïeu par des modulations discrètes et douces, sans heurts. L'atmosphère générale de chaque œuvre, comme brumeuse, inspire un sentiment de mélancolie songeuse. Toutes ces composantes réunies apparentent l'art de Iginio Sartori à celui de Balthus.
BIBLIOGR. : In : catalogue de l'exposition *Attraverso l'Immagine*, Centre Culturel Santa Maria della Pietà, Crémone, 1995.

SARTORI J. C.
XVIIᵉ siècle. Italien.
Peintre de portraits, miniatures.
Il a peint deux portraits en miniature de patriciens de Cologne en 1637.

SARTORI Johann Siegmund
XVIIIᵉ siècle. Autrichien.
Peintre de sujets religieux, portraits.
Il a peint deux portraits de prélats pour l'abbaye de Saint-Florian près de Linz dans la seconde moitié du XVIIIᵉ siècle.

SARTORI Martin
XVIIIᵉ siècle. Allemand.
Sculpteur.
Il travailla pour l'église de la Sainte-Croix de Dresde.

SARTORIO Antoine
Né le 27 janvier 1885 à Menton (Alpes-Maritimes). Mort le 18 février 1988 à Jouques (Bouches-du-Rhône). XXᵉ siècle. Français.
Sculpteur de monuments, sujets religieux, groupes, bustes, bas-reliefs.
Il fut élève d'Antoine Injalbert et Emmanuel Hannaux à l'École des Beaux-Arts de Paris. Durant la première guerre mondiale, il fut mobilisé dans les Vosges. Il reçut une bourse de voyage en 1920.
Il figura dans diverses expositions collectives : depuis 1911 Salon des Artistes Français de Paris ; 1925 exposition des arts décoratifs de Paris ; 1931 exposition coloniale de Vincennes ; 1937 Exposition Universelle de Paris. Il obtint une médaille de troisième classe et une médaille de deuxième classe en 1911, une médaille d'argent en 1934, un diplôme d'honneur en 1937. Il fut promu chevalier de la Légion d'honneur en 1926.
Il réalisa, depuis 1916, divers monuments commémoratifs. Il reçut plusieurs commandes de la ville de Marseille, il décora notamment la façade de l'Opéra, celle du Palais de Justice et les murs extérieurs de la prison des Baumettes. En 1962, il restaura la Cathédrale de Reims, travaillant à la frise du Baptême de Clovis.
BIBLIOGR. : Violaine Ménard-Kiener : *Antoine Sartorio. Sculpteur des corps et des âmes*, chez l'auteur, Le Tholonet, 1996.
VENTES PUBLIQUES : LOKEREN, 12 mars 1994 : *Les lauriers*, bronze (H. 36, l. 7) : **BEF 28 000.**

SARTORIO Aristide ou Giulio Aristide
Né le 11 février 1860 à Rome. Mort le 3 octobre 1932 à Rome. XIXᵉ-XXᵉ siècles. Italien.
Peintre de compositions à personnages, scènes de genre, paysages animés, pastelliste, sculpteur, médailleur, graveur.
Il fut élève de son père Raffaele Sartorio. Il figura au Salon des Artistes Français de Paris, puis aux expositions de Munich et de Berlin, à partir de 1891. Il obtint une médaille d'or à l'Exposition Universelle de 1889.
La renommée de ce peintre se fonde sur de vastes compositions inspirées de thèmes fabuleux, et qui ne sont pas sans évoquer les grands ouvrages de nos peintres académiques d'entre 1870 et 1900, fournisseurs réguliers de ce que l'on appelait alors les « clous du Salon ». Il prit place au premier rang parmi les peintres italiens modernes, s'inspirant de l'œuvre de Dante Gabriel Rossetti. Cependant, à certains instants de sa carrière, Aristide Sartorio a peint des toiles calmes, harmonieuses dénonçant quelque influence impressionniste. Il illustra *Cuore* d'Edmondo De Amicis. Il eut également une activité d'architecte et d'écrivain. On a beaucoup commenté son art ; V. Picalini lui a consacré une étude.

G. A. SARTORIO

BIBLIOGR. : In : *Dictionnaire des illustrateurs 1800 – 1914*, Ides et Calendes, Neuchâtel, 1989.
MUSÉES : DIGNE : *Médaille en l'honneur de l'expédition au pôle Nord de Louis-Amédée de Savoie* – FLORENCE (Gal. Mod.) : *Le grenier à foin* – ROME (Gal. d'Art Mod.) : *La Gorgone et les héros* – *Diane d'Éphèse et les esclaves* – TRIESTE (Mus. Revoltella) : *Sur l'Île sacrée* – *La Victoire d'Ostie*.
VENTES PUBLIQUES : ROME, 12 fév. 1974 : *La jambe blessée* : **ITL 992 500** – MILAN, 14 déc. 1976 : *Enfant sur la plage 1927*, temp. (30x60) : **ITL 600 000** – MILAN, 14 déc. 1978 : *Enfants sur la plage*, temp. et past. (59x57,5) : **ITL 1 900 000** – NEW YORK, 12 mai 1978 : *Les albatros 1924*, h/t mar./cart. (58x73) : **USD 2 000** – LONDRES, 10 mai 1979 : *Jeune femme lisant près d'une fenêtre 1891*, past. (65,5x29) : **GBP 1 200** – LONDRES, 26 nov. 1980 : *Albatros sur une île du Pacifique 1924*, h/t mar. (57x72,5) : **GBP 600** – MILAN, 22 avr. 1982 : *Les marais Pontins 1908*, h/pan. (31x45,5) : **ITL 4 000 000** – ROME, 26 oct. 1983 : *Le Coup de vent 1928*, past. (31x79) : **ITL 6 000 000** – ROME, 26 oct. 1983 : *Mattina a Fregene 1925*, h/t (80x60) : **ITL 22 000 000** – ROME, 29 oct. 1985 : *La mattanza dei tonni*, h/t (287x580) : **ITL 50 000 000** – MILAN, 11 déc. 1986 : *Allégorie de l'Automne*, h/t (250x360) : **ITL 36 000 000** – MILAN, 23 mars 1988 : *Le mont Leano del mare*

1920, h/t (56x71,5) : **ITL 18 500 000** – Rome, 25 mai 1988 : *Paysage fluvial*, h/t (55x96) : **ITL 7 000 000** – Rome, 14 déc. 1988 : *La stèle de Asarhaddon à Nahr el Kelb*, h/t (59x73) : **ITL 19 000 000** – New York, 23 fév. 1989 : *Mexico, les coupoles du Carmel* 1924, h/t/cart. (78,1x57,2) : **USD 9 350** – Neuilly-sur-Seine, 16 mars 1989 : *Le Tibre à Magliana* 1908, past. (28x57) : **FRF 6 000** – Rome, 12 déc. 1989 : *La vallée de l'Aniene*, past./pap. (23,5x57) : **ITL 4 500 000** – Rome, 14 déc. 1989 : *Trois pigeons*, past. (28x36) : **ITL 4 600 000** – Rome, 31 mai 1990 : *Terre de Feu*, past./pap. (46,5x32,5) : **ITL 6 500 000** – New York, 4 déc. 1990 : *La plage de Terracina*, h/t (47x56,5) : **ITL 26 000 000** – New York, 17 oct. 1991 : *Allégorie* 1892, h/t (50,2x62,2) : **USD 7 700** – Rome, 24 mars 1992 : *Le jeune léopard*, h/t (38x68) : **ITL 18 400 000** – Rome, 9 juin 1992 : *Automne*, past./pap. (44x25) : **ITL 2 000 000** – Londres, 28 oct. 1992 : *Pingouins à Puntarenas au Chili*, past., gche et peint. or (28x55) : **GBP 2 750** – Londres, 25 nov. 1992 : *Berger et son troupeau dans un vaste paysage* 1896, h/t/cart. (29,5x67) : **GBP 7 150** – Rome, 27 avr. 1993 : *Cygne sur le rivage d'un lac*, past./pap. (27x37,5) : **USD 3 941 000** – Milan, 9 nov. 1993 : *Enfants sur une plage* 1927, h/t (200x92) : **ITL 39 675 000** – Londres, 16 mars 1994 : *Sentier boisé* 1901, gche et craies de coul. (56x61) : **GBP 2 185** – Rome, 8 mars 1994 : *La pinède de Castelfusano*, past./pap. (29x55) : **ITL 11 500 000** – New York, 20 juil. 1995 : *Isole di Arica*, h/t. cartonnée (54x62,9) : **USD 12 075** – Milan, 26 mars 1996 : *Troupeau au pâturage dans la campagne romaine* 1929, h/t (117x93) : **ITL 30 475 000** – Milan, 25 mars 1997 : *Diana di Efeso*, h/t (98x92) : **ITL 20 970 000**.

SARTORIO Girolamo ou **Sartori**
XIXe siècle. Actif à Rome, de 1824 à 1830. Italien.
Grand-père d'Aristide S. La Bibliothèque Ambrosiana de Milan conserve de lui un groupe en marbre *Cerf et chien de chasse*.

SARTORIO Giuseppe
Né en 1854 à Boccieleto. XIXe siècle. Actif à Turin. Italien.
Sculpteur.
D'abord élève d'Antonino, puis de Tabacebi, puis de l'Académie de Saint-Luc à Rome. Il s'est consacré à la fin de sa carrière aux monuments funéraires, surtout en Sardaigne. Il exposa à Turin et Milan.

SARTORIO Jacqueline, appelée aussi **Sarto**
XXe siècle. Française.
Sculpteur.
Elle exposa au Salon des Artistes Français de Paris, dont elle fut sociétaire, obtenant une médaille de bronze en 1943.

SARTORIO Raffaele
XIXe siècle. Italien.
Sculpteur et peintre.
Père d'Aristide S.

SARTORIO Xavier
Né le 26 décembre 1846 à Calco Superiore. XIXe siècle. Italien.
Modeleur et sculpteur d'ornements.
Il travailla à Genève.

SARTORIS Alberto
Né en 1901 à Turin (Piémont). XXe siècle. Actif aussi en Suisse. Italien.
Peintre d'architectures, peintre à la gouache, dessinateur.
Il étudia en Suisse. Il obtint le premier grand prix d'Architecture à Turin, en 1927. Il fut l'un des fondateurs du Congrès International d'Architecture Moderne en 1928. Il organisa en 1929 l'exposition des Artistes Futuristes Italiens. Il exposa personnellement en 1932. Plusieurs de ses œuvres ont figuré à l'exposition itinérante *Abstraction, création, 1931-1936* organisée en 1978 à Munster, puis au Musée d'Art Moderne de la Ville de Paris.
Essentiellement architecte, il dessina de nombreuses perspectives axonométriques.
Bibliogr. : A. Abriani : *Alberto Sartoris*, in : catalogue de l'exposition de la Galleria d'Arte Martano, Turin, 1972 – in : catalogue de l'exposition *Abstraction-Création 1931-1936*, Musée d'Art Moderne de la Ville, Paris, 1978.

SARTORIS Georges. Voir **SARTONIS**

SARTORIUS C. Voir **SARTORI**

SARTORIUS C. J.
XIXe siècle. Actif à Londres. Britannique.
Peintre de marines.
De 1810 à 1821, il exposa des marines à la Royal Academy.

SARTORIUS C. J. Cl.
XVIIIe siècle. Travaillant à Fritzlar en 1784. Allemand.
Silhouettiste amateur (?).
Il a exécuté plus de 700 silhouettes de ses contemporains.

SARTORIUS Conrad
Originaire de Monheim. Mort en 1531. XVIe siècle. Allemand.
Miniaturiste et copiste.
Il copia et enlumina un psautier dans lequel les plantes et les animaux sont reproduits avec une merveilleuse exactitude et qui se trouve à la Bibliothèque Nationale de Munich.

SARTORIUS Francis, l'Ancien
Né en 1734. Mort le 5 mars 1804 à Londres. XVIIIe siècle. Actif à Londres. Britannique.
Peintre de sujets de sport, scènes de chasse, animaux, paysages.
Fils de John et père de John Nest. Sartorius. Il exposa des sujets de sport à la Society of Artists, à la Free Society et à la Royal Academy, de 1773 à 1791.
Le succès en Angleterre des œuvres de Francis Sartorius à la fin du XVIIIe siècle et de celles de son fils John N. s'explique par l'excellente qualité de ces portraitistes-animaliers et aussi par l'intérêt qu'on a toujours porté traditionnellement dans ce pays à tout ce qui touche aux sports et particulièrement aux chevaux et à la chasse.
Ventes Publiques : Londres, 22 juil. 1898 : *Scène de chasse* : **FRF 2 750** – Londres, 18 déc. 1909 : *Paysage* 1767 : **GBP 16** – Londres, 12 mars 1910 : *Course de chevaux à Newmarket le 20 avril* 1767 : **GBP 84** ; *Portrait d'un cheval et de son jockey* 1794 : **GBP 144** – Londres, 24 fév. 1922 : *The meet of hounds* : **GBP 262** ; *Full cry* : **GBP 210** ; *Les deux chiens de chasse* : **GBP 99** – Londres, 31 mars 1922 : *La chasse au renard*, quatre peint. : **GBP 294** – Londres, 17 juil. 1925 : *Le colonel Foord Bowes* : **GBP 241** – Londres, 20 nov. 1925 : *Le cheval Eclipse et son jockey* : **GBP 157** – Londres, 21 juin 1926 : *Chasse au renard* : **GBP 115** – Londres, 5 juil. 1926 : *Lord Bulkeley et ses chasseurs* : **GBP 168** – Londres, 4 mars 1927 : *Course hippique* : **GBP 136** – Londres, 4 juil. 1927 : *Course de chevaux* ; *Chasseur*, ensemble : **GBP 120** – Londres, 23 nov. 1928 : *Cheval de course* ; *« Mist »* cheval de course, les deux : **GBP 231** – Londres, 15 mars 1929 : *Bataille navale* : **GBP 273** – Londres, 12 avr. 1929 : *Match entre deux chevaux de course* : **GBP 357** ; *Jason battant Brillant* : **GBP 325** ; *Match entre un cheval blanc et un cheval bai* : **GBP 199** – Londres, 7 juin 1929 : *Chasse au renard* : **GBP 1 575** – Londres, 5 juil. 1929 : *Sur le chemin de la rencontre* : **GBP 136** – Londres, 29 nov. 1929 : *Vers la rencontre* : **GBP 273** – Londres, 20 juin 1930 : *Richard Lambert et des chiens* : **GBP 336** – Londres, 25 juin 1930 : *Scène de chasse* : **GBP 340** – Londres, 18 juin 1931 : *Sujet de chasse* : **GBP 400** – New York, 20 nov. 1931 : *Course de chevaux* : **USD 375** – New York, 18 et 19 avr. 1934 : *Le cheval « Minister »* : **USD 450** – Londres, 13 nov. 1936 : *Les chevaux de C. Warre-Malet* : **GBP 168** – Londres, 16 juil. 1937 : *Chasse au renard* : **GBP 105** – Londres, 29 avr. 1938 : *La Mise à mort* : **GBP 241** – Londres, 1er juil. 1938 : *Chasseurs et leurs chiens* : **GBP 131** – Londres, 27 juil. 1945 : *Full cry* : **GBP 357** – Londres, 12 juil. 1946 : *La rencontre* : **GBP 290** – Londres, 5 fév. 1947 : *Cheval dans un parc et chien* : **GBP 100** – New York, 26 et 27 fév. 1947 : *Chasse au renard*, quatre peint. : **USD 540** – New York, 6 nov. 1959 : *Le manège de chevaux de bois* : **GBP 273** – Londres, 24 nov. 1965 : *Le pur-sang* : **GBP 340** – Londres, 21 juil. 1967 : *Pur-sang et jockey dans un paysage* : **GNS 1 200** – Londres, 27 nov. 1968 : *Chasseur dans un paysage* : **GBP 1 500** – Londres, 17 mars 1971 : *Deux gentilshommes chevauchant dans un parc* : **GBP 780** – Londres, 19 juil. 1972 : *Scène de chasse* : **GBP 9 000** – Londres, 26 juin 1974 : *The Master of hounds* : **GBP 10 000** – Londres, 18 juin 1976 : *Six chasseurs dans un paysage* 1774, h/t (87,6x122) : **GBP 5 500** – Londres, 25 nov. 1977 : *Bellario avec son jockey*, h/t (24x34,2) : **GBP 1 700** – Londres, 23 mars 1979 : *Scène de chasse*, h/t (81,2x149,8) : **GBP 9 500** – La Nouvelle Orléans, 26 juin 1981 : *Chasseur avec son cheval et ses chiens* 1776, h/t (63,5x76,2) : **USD 25 000** – New York, 6 juin 1985 : *Pur-sang dans un paysage*, h/t (61x74,5) : **USD 10 500** – New York, 6 juin 1986 : *Chiens de chasse dans une cour* 1787, h/t (84,3x120) : **USD 42 000** – Londres, 15 juil. 1987 : *John Beard holding Captain Bertie's Sportsman* 1769, h/t (99x124,5) : **GBP 36 000** – Londres, 9 fév. 1990 : *Juments et poulains dans une prairie*, h/t (63,5x76,2) : **GBP 1 760** – Londres, 14 mars 1990 : *Navigation par mer démontée* 1906, h/pan., une paire (chaque 29x45) : **GBP 14 300** –

LONDRES, 30 mai 1990 : *Vaisseau au large de Foreland 1803*, h/pan. (30,5x46) : **GBP 2 200** – LONDRES, 26 oct. 1990 : *Piqueur montant un hunter et accompagné d'un chien de meute dans un paysage*, h/t (59,7x75) : **GBP 1 980** – LONDRES, 22 mai 1991 : *La Capture de galions chargés de trésors au large de Cadiz en 1804*, h/t (63,5x86,5) : **GBP 15 400** – NEW YORK, 7 juin 1991 : *Rassemblement pendant la chasse à courre 1780*, h/t (94x144,8) : **USD 28 600** – LONDRES, 10 juil. 1991 : *L'Honorable John Smith Barry à la chasse avec sa meute*, h/t (52x100) : **GBP 38 500** – LONDRES, 8 avr. 1992 : *Le Départ de la chasse à courre*, h/t (73,5x159) : **GBP 18 700** – LONDRES, 10 avr. 1992 : *Le Pur-sang Goldfinder monté par un jockey avec un peloton d'autres chevaux à l'arrière-plan*, h/t (63,5x76,2) : **GBP 11 000** – NEW YORK, 5 juin 1992 : *Le cheval Christophas appartenant au duc de Kingstone*, h/t (63,5x76,2) : **USD 31 900** – LONDRES, 20 nov. 1992 : *Daniel, pur-sang bai monté par un jockey avec son lad portant sa couverture*, h/t (44,4x64,8) : **GBP 13 200** – MONACO, 2 juil. 1993 : *Nature morte aux poissons* 1746, h/t (71,5x114) : **FRF 33 300** – NEW YORK, 3 juin 1994 : *Le Cheval Minister 1774*, h/t (102,2x128,3) : **USD 46 000** – LONDRES, 13 juil. 1994 : *Bordeaux, pur-sang gris monté par son jockey* 1778, h/t (57x69,5) : **GBP 3 450** – NEW YORK, 9 juin 1995 : *Meute dans un paysage boisé* 1785, h/t, une paire (chaque 85,1x99,1) : **USD 48 875** – LONDRES, 13 nov. 1996 : *Petit chien dans un paysage* 1782, h/t (63,5x99) : **GBP 5 750** – NEW YORK, 11 avr. 1997 : *Tortoise ; Cardinal Puff ; Pumpkin ; Snap, chevaux de course* 1766, h/t, série de quatre (25,4x35,6 et 23,5x33) : **USD 64 100** – LONDRES, 9 juil. 1997 : *Cullen, cheval bai sellé tenu par son lad* 1772, h/t (63,5x76) : **GBP 27 600** – LONDRES, 12 nov. 1997 : *Juments et poulains dans un paysage*, h/t (100x125) : **GBP 23 000** – LONDRES, 12 nov. 1997 : *Entraînement à Newmarket*, h/t (106x142) : **GBP 54 300**.

SARTORIUS Francis, le Jeune
Né vers 1777. Mort probablement après 1808. XVIIIe siècle. Britannique.
Peintre de marines.
Fils du peintre de sports John N. Sartorius. Le Musée de Norwich conserve de lui *Vaisseau échoué* et *Sauvetage d'un équipage à Anholt*.
VENTES PUBLIQUES : LONDRES, 9 déc. 1927 : *Bataille navale* : **GBP 60**.

SARTORIUS G. William
XVIIIe siècle. Britannique.
Peintre de portraits, animaux, natures mortes, fleurs et fruits.
Il exposa des tableaux d'animaux à la Free Society de Londres de 1773 à 1779.
VENTES PUBLIQUES : LONDRES, 11 juil. 1962 : *Nature morte avec homard et deux bouteilles de vin* : **GBP 800** – LONDRES, 23 juin 1972 : *Cheval dans un paysage* : **GNS 800** – LONDRES, 27 juin 1980 : *Épagneuls, terrier et chat dans un paysage*, h/t (83,2x106,7) : **GBP 7 000** – LONDRES, 9 juil. 1986 : *Nature morte aux fruits*, h/t (70x89) : **GBP 10 000** – AMSTERDAM, 28 nov. 1989 : *Nature morte de fruits d'automne sur un entablement de marbre*, h/t (46,5x62,6) : **NLG 14 950** – LONDRES, 10 juil. 1991 : *Nature morte de fruits sur un entablement*, h/t, une paire (chaque 29x35) : **GBP 3 960** – LONDRES, 12 juil. 1991 : *Nature morte de maquereaux, rouget grondin et autres poissons avec un chaudron de cuivre et un couteau sur un entablement de pierre* 1754, h/t (58,5x87,5) : **GBP 1 980** – LONDRES, 8 avr. 1992 : *Nature morte de fruits, oiseaux et insectes dans une grotte*, h/t (59x66) : **GBP 6 820**.

SARTORIUS J. F. S.
Né vers 1775 à Londres. Mort vers 1830. XIXe siècle. Britannique.
Peintre de sujets de sport, animaux.
Fils aîné de John-N. Sartorius. Il exposa à Londres de 1793 à 1831.
VENTES PUBLIQUES : LONDRES, 5 déc. 1928 : *Chasseur à cheval et ses deux chiens* : **GBP 92** – LONDRES, 8 mai 1936 : *Chasse au renard*, quatre peint. : **GBP 651** – LONDRES, 27 juin 1945 : *Gentilhomme, son garde et ses chiens* : **GBP 185** – LONDRES, 25 avr. 1969 : *Chasseur et trois chiens dans un paysage* : **GNS 6 000** – LONDRES, 19 juil. 1972 : *Les chevaux Hambletonian ; Éclipse*, deux toiles : **GBP 1 200** – LONDRES, 11 juil. 1984 : *Lièvre*, h/t (37x45) : **GBP 11 000** – LONDRES, 22 nov. 1985 : *Neck and neck* 1806, h/t (34,3x47) : **GBP 6 500** – NEW YORK, 5 juin 1986 : *Chasseurs et chiens dans des paysages fluviaux*, une paire (35,5x63,5) : **USD 12 000**.

SARTORIUS Johann Christoph ou Jakob Christopher ou Sartori
XVIIe-XVIIIe siècles. Allemand.
Peintre de portraits, natures mortes, graveur.
Il travailla à Nuremberg entre 1680 et 1730. Il fit surtout des portraits au burin et des ornements pour les libraires. Il était lui-même éditeur.
VENTES PUBLIQUES : STOCKHOLM, 10-12 mai 1993 : *Nature morte de fleurs dans une urne décorée de putti*, h/cuivre (36x26) : **SEK 80 000**.

SARTORIUS John
Mort vers 1780 à Londres. XVIIIe siècle. Britannique.
Peintre de sujets de sport, chevaux.
Père de Francis S. l'Ancien. On cite de lui des sujets de sport aux expositions de la Society of Artists et à la Free Society de 1768 à 1777.

SARTORIUS John Nott
Né le 26 mai 1759 à Londres. Mort vers 1828. XVIIIe-XIXe siècles. Britannique.
Peintre de sujets de sport, scènes de chasse, chevaux.
Fils de Francis Sartorius l'Ancien, il exposa à la Royal Academy de 1778 à 1824 et un grand nombre de ses ouvrages furent gravés à la manière noire par Walker, Webb et Peltro.
VENTES PUBLIQUES : LONDRES, 12 mars 1910 : *Courses* 1821 : **GBP 37** ; *La Mort du Renard* : **GBP 231** – LONDRES, 23 fév. 1923 : *Chasse au renard, cinq peint.* : **GBP 283** – LONDRES, 23 mai 1924 : *Full cry* : **GBP 336** – PARIS, 14 nov. 1924 : *Dandy à cheval, épisode de chasse ; La Chasse, cavaliers en habit rouge, les deux* : **FRF 3 100** – LONDRES, 27 fév. 1925 : *In full cry* : **GBP 178** – LONDRES, 20 nov. 1925 : *Chiens pourchassant le cerf* : **GBP 204** ; *Découverte du gibier ; Mise à mort, les deux* : **GBP 315** – LONDRES, 20 nov. 1925 : *Gentilhomme à cheval* : **GBP 210** – LONDRES, 12 fév. 1926 : *Chasse au renard, quatre peint.* : **GBP 252** – LONDRES, 12 mars 1926 : *Chasse au renard, quatre peint.* : **GBP 525** – LONDRES, 19 mai 1926 : *Benjamin Aislabie* : **GBP 136** – LONDRES, 30 juin 1926 : *Le cheval Careless Cheery* : **GBP 680** – LONDRES, 18 nov. 1927 : *La Mise à mort* : **GBP 199** – LONDRES, 10 fév. 1928 : *Smolensko gagnant du Derby* : **GBP 115** – LONDRES, 13 juil. 1928 : *Thomas Oldaker en costume de chasse* : **GBP 4 935** – LONDRES, 27 juil. 1928 : *Chasseurs et chiens* : **GBP 178** – LONDRES, 14 déc. 1928 : *Chasse, pendants* : **GBP 3 255** – LONDRES, 22 fév. 1929 : *Chasseur dégageant une haie* : **GBP 462** – LONDRES, 12 avr. 1929 : *Chasse au renard* : **GBP 609** – LONDRES, 28 juin 1929 : *Chasse au renard* : **GBP 1 312** – LONDRES, 19 juil. 1929 : *Chasse chez le duc de Beaufort, paire* : **GBP 3 045** ; *Groom et ses chevaux* : **GBP 252** – LONDRES, 21 fév. 1930 : *Les courses pour le Derby ; Deux coqs combattant* : **GBP 168** – LONDRES, 26 fév. 1930 : *Thomas Fenton* : **GBP 199** – LONDRES, 20 juin 1930 : *Le colonel Newport à la chasse* : **GBP 3 150** – LONDRES, 25 juil. 1930 : *George III chassant à Chalfont* : **GBP 231** – LONDRES, 12 juin 1931 : *Chasse au faisan* : **GBP 546** – LONDRES, 16 avr. 1934 : *Chasse au renard, six peint.* : **GBP 924** – LONDRES, 22 fév. 1935 : *Chasse au renard à Braunston Hall* : **GBP 420** – LONDRES, 20 août 1941 : *La rencontre ; La mise à mort* : **GBP 270** – LONDRES, 24 juin 1942 : *Course de chevaux à Ascot* : **GBP 150** ; *Chasse au renard* : **GBP 210** – LONDRES, 10 déc. 1943 : *Courses à Newmarket* : **GBP 262** – LONDRES, 3 nov. 1944 : *Portrait d'un chasseur* : **GBP 220** – LONDRES, 26 oct. 1945 : *Full cry* : **GBP 220** – LONDRES, 31 mai 1946 : *Course de chevaux à Ascot* : **GBP 220** – LONDRES, 25-26 nov. 1946 : *Chasseur et ses chiens* : **GBP 420** – LONDRES, 10 déc. 1958 : *La mort d'un renard* : **GBP 420** – LONDRES, 22 avr. 1959 : *La mort d'un renard* : **GBP 320** – NEW YORK, 20 jan. 1961 : *Meute de chiens en chasse* : **USD 550** – LONDRES, 7 juin 1961 : *Le match entre Hambletonian et Diamond* : **GBP 320** – LONDRES, 23 mai 1962 : *The match for 3000 Gns* : **GBP 300** – LONDRES, 10 nov. 1963 : *La partie de chasse (la curée)* : **GBP 950** – LONDRES, 3 juin 1964 : *Full cry* : **GBP 700** – LONDRES, 2 avr. 1965 : *Lads menant leurs chevaux* : **GNS 950** – LONDRES, 17 juin 1966 : *La chasse à courre* : **GNS 1 800** – LONDRES, 16 juil. 1967 : *Cavalier et amazone dans un paysage* : **GNS 3 200** – LONDRES, 12 mars 1969 : *Scènes de chasse*, quatre toiles, formant pendants : **GBP 21 000** – LONDRES, 10 déc. 1971 : *Chasseur dans un paysage* : **GNS 4 800** – NEW YORK, 18 mai 1972 : *Chasseur et son chien dans un paysage* : **USD 10 500** – LONDRES, 21 juin 1974 : *Edward Parker à cheval avec son fils* : **GNS 4 000** – LONDRES, 18 juin 1976 : *Scène de chasse* 1818, h/t (42x59,6) : **GBP 3 200** – LONDRES, 25 nov. 1977 : *Le saut de l'obstacle* 1788, h/t (24,2x29,2) : **GBP 1 700** – LONDRES, 21 mars 1979 : *Trois chevaux dans un paysage boisé* 1789, h/t (90x116) : **GBP 8 000** – LONDRES, 18 mars

1981 : *Hambletonian battant Diamond aux courses de Craven* 1799, h/t (61,5x89,5) : **GBP 12 500** – New York, 11 avr. 1984 : *Portrait of T. Thornhill Esq. as a boy, at the hunt* 1789, h/t (63,5x77) : **USD 21 000** – New York, 7 juin 1985 : *Cavalier dans un paysage* 1790, h/t (63,5x76,2) : **USD 22 000** – New York, 6 juin 1986 : *King David beating Surveyor for the Coronation Cup at Newcastle on July 5* 1815, h/t (61,6x76,5) : **USD 85 000** – Londres, 15 juil. 1987 : *The Old Surrey Stag hounds...*, h/t (94x139) : **GBP 40 000** – Londres, 15 juil. 1988 : *Une paire de chevaux d'attelage devant leur écurie*, h/t (71x86,7) : **GBP 17 600** – Londres, 18 nov. 1988 : *Le trotteur bai Sampson dans un paysage* 1807, h/t (43,2x53,5) : **GBP 3 300** – Bruxelles, 19 déc. 1989 : *La sortie du troupeau* 1781, h/t (48x69) : **BEF 110 000** – New York, 24 mai 1989 : *La mise à mort* 1808, h/t (71,1x91,8) : **USD 20 900** – New York, 1er mars 1990 : *Coupé attelé dans un paysage*, h/t (43,1x54) : **USD 24 200** – Londres, 14 mars 1990 : *Le saut par-dessus la barrière* 1814, h/t, une paire (chaque 44,5x70) : **GBP 15 400** – Londres, 20 juil. 1990 : *Le passage de la haie*, h/t (43x53,5) : **GBP 4 400** – Londres, 12 avr. 1991 : *Chien de meute dans un paysage montagneux*, h/t (35,5x43) : **GBP 4 950** – New York, 7 juin 1991 : *Hunter gris pommelé sellé attaché à une clôture* 1791, h/t (63,5x75,6) : **USD 8 800** – Londres, 12 juil. 1991 : *Francis Drake-Brockman et sa meute* 1783, h/t (89x133) : **GBP 19 800** – Londres, 8 avr. 1992 : *Trois hunters dans un paysage avec des chasseurs et un palefrenier* 1789, h/t (90,5x116) : **GBP 19 250** – New York, 1er mars 1992 : *L'arrêt de la chasse* ; *La meute lancée sur une piste*, h/t, une paire (chaque 62,2x74,3) : **USD 38 500** – New York, 3 juin 1994 : *Chasseur avec son cheval alezan et deux chiens dans un paysage* 1796, h/t (49,5x59,7) : **USD 14 950** – New York, 9 juin 1995 : *La chasse pénétrant dans le bois* 1808, h/t (71,1x91,4) : **USD 40 250** – Londres, 10 juil. 1996 : *Chasseurs avec leurs montures dans un paysage fluvial* 1787, h/t (68,5x89) : **GBP 17 250** – Londres, 13 nov. 1996 : *Lurcher devant Kitt Carr et Ormond en 1793*, h/t (74x104) : **GBP 29 900** – Londres, 13 nov. 1997 : *Epsom Derby sweepstakes* ; *Ascot Oatlands sweeptakes* ; *Grey diomed beating travellers* 1790-1792, aquat., trois pièces : **GBP 4 600**.

SARTORIUS M., Miss
xixe siècle. Britannique.
Peintre de natures mortes.
Elle exposa à la British Institution à Londres en 1813.

SARTORIUS Paulus
xvie siècle. Hongrois.
Peintre.
Il a peint un retable pour l'église de Schweischer en Transylvanie en 1520.

SARTORIUS Virginie de
Née en 1828 à Liège. xixe siècle. Belge.
Peintre de natures mortes, fleurs et fruits.
Musées : Liège.
Ventes Publiques : Paris, 25-26 juin 1945 : *Panier de fleurs et de fruits* 1852 : **FRF 3 500** – New York, 24 mai 1988 : *Nature morte aux fruits* 1855, h/t (76,8x66,7) : **USD 22 000** – Amsterdam, 19 oct. 1993 : *Nature morte d'une grande composition florale entourant une sculpture de marbre, peut-être Marie Louise d'Orléans en buste, sur un entablement avec un rideau* 1851, h/t (119x102) : **NLG 19 550** – New York, 23 oct. 1997 : *Préparation du bouquet*, h/t (80x59,7) : **USD 21 850**.

SARTORJ Federico
xviiie siècle. Travaillant en 1769. Italien.
Tailleur de camées.

SARTORY Franz
Né en 1770 à Dürnholz. Mort le 22 octobre 1846 à Vienne. xviiie-xixe siècles. Autrichien.
Paysagiste.
Élève de l'Académie de Vienne et peintre à la Manufacture de porcelaine de cette ville. Il peignit des ruines de châteaux forts d'Autriche.

SARTORY J. M.
xviiie siècle. Actif à Windischgrätz dans la première moitié du xviiie siècle. Autrichien.
Peintre.
Il a peint des sujets religieux et des natures mortes.

SARTORY Josef August. Voir SATORY

SARU Gheorghe
Né le 1er mars 1920 à Checea (près de Timisoara). xxe siècle. Roumain.

Peintre de collages, technique mixte, peintre de cartons de tapisseries, cartons de mosaïques. Figuratif, puis abstrait.
Il fut élève de l'École des Beaux-Arts de Iasi, de 1939 à 1944, puis de celle de Bucarest, de 1946 à 1948. Il fut professeur à l'Institut des Beaux-Arts « Nicolae Grigorescu » de Bucarest. Il séjourna à Mexico, ainsi qu'en Italie, en France et au Portugal.
Il a participé aux expositions importantes consacrées à l'art roumain contemporain, notamment : 1954, 1956, 1960 Biennale de Venise ; 1959 Belgrade, Budapest ; 1969 Paris, Prague, Tel-Aviv, Moscou ; 1972 Saint-Pétersbourg, Prague ; 1973 Washington, Chicago ; 1974 Berlin, Québec ; 1975 Stockholm ; 1977 Madrid, Moscou, Shangai ; 1983 New Orleans, Washington. Il a également exposé personnellement : 1956, 1960, 1970, 1977, 1981 Bucarest ; 1959 Moscou ; 1983 New Orleans ; 1983, 1987 Washington ; depuis 1985 New York.
Ayant une activité de critique d'art, il fut rédacteur en chef de la revue *L'Art dans la République Populaire Roumaine*. Il est l'auteur d'œuvres monumentales très colorées, notamment des mosaïques et tapisseries exécutées dans diverses villes roumaines dont : Iasi, Bucarest, Galati.
Bibliogr. : B. Dorival, sous la direction de... : *Peintres Contemporains*, Mazenod, Paris, 1964.
Musées : Bucarest (Nat. Gal.) – Cluj-Napoca – Galati – Iasi – Oradea – Paris (Mus. d'Art Mod. de la Ville) – Saint-Pétersbourg (Mus. de l'Ermitage) – Timisoara.

SARUCINI Carlo. Voir SARACENI

SARUDNYI Ivan Pétrovitch ou Zaroudnyï
xviiie siècle. Russe.
Sculpteur.
Travaillant à Moscou dans la première moitié du xviiie siècle, il était aussi architecte.

SARVIG Edvard Joh
Né le 6 juin 1894 à Copenhague. xxe siècle. Danois.
Peintre de paysages.
Il travailla à Kirke Värløse.

SARZANA, il. Voir FIASELLA Domenico

SARZANA. Voir SORMANO Leonardo

SARZETTI Angiolo
Né en 1656 à Rimini. xviie siècle. Actif vers 1700. Italien.
Peintre et graveur au burin.
Élève de Cignan. Il peignit à l'huile et à fresque pour l'église des Angioli, à Rimini.

SARZILLO. Voir ZARCILLO

SAS Christian
Né en 1648 à Nuremberg ou à Rome. xviie siècle. Allemand.
Graveur au burin.
Il grava d'après J. Stella et A. Pomarancio.

SAS Jan
xviie siècle. Actif en Hollande, de 1640 à 1650. Hollandais.
Peintre et dessinateur de paysages.

SAS Marsal de. Voir MARZAL de Sax

SAS Steven
xviie siècle. Actif dans la seconde moitié du xviie siècle. Hollandais.
Peintre.
Il travailla en 1675 à Kampen et à Amsterdam.

SAS-BRUNNER Ferenc ou Franz
Né le 25 juin 1882 à Pécs. xxe siècle. Hongrois.
Peintre.
Il fit ses études à Budapest. Il travailla à Nagykanizsa.
Musées : Budapest (Mus. mun.).

SASAJIMA Kihei
Né en 1906 dans la préfecture de Tochigi. xxe siècle. Japonais.
Graveur.
Après avoir travaillé comme instituteur jusqu'en 1945, il se tourna vers la gravure sur bois, dont il apprit les rudiments techniques avec Un'ichi Hiratsuka puis Shikô Munakata. Dès lors, il commença à participer aux activités de l'Académie Nationale de Peinture (Kokuga-kai), de l'Association Japonaise de Gravure, du Ministère de l'Éducation (Bunten). En 1952, il collabora à la fondation de l'Académie Japonaise de Gravure, qu'il quitta en 1960, ainsi que l'Association du même nom. Il fut membre de l'Académie Nationale de Peinture.

En 1957, il figura à l'exposition de gravures japonaises contemporaines de Yougoslavie ; depuis cette date, aux Biennales Internationales de l'Estampe de Tokyo ; en 1967, Biennale de São Paulo. Depuis 1959, il eut annuellement une exposition particulière à Tokyo.

SASAKI Shiro
Né en 1931 à Osaka. XXᵉ siècle. Actif depuis 1961 aussi en Allemagne. Japonais.
Peintre.
En 1956, il sort diplômé du département de peinture occidentale de l'Université des Beaux-Arts de Tokyo. En 1961, il part s'installer en Allemagne, où il commence par passer deux ans à l'École des Beaux-Arts de Munich. Il poursuit sa formation à l'École des Beaux-Arts de Berlin, à partir de 1963. Il vit en Allemagne.
Il figure à diverses manifestations de groupe : 1963 exposition des Jeunes Peintres Allemands à Wortsburg ; 1965 *Berlin 65*, et exposition des Peintres Japonais de l'Étranger au Musée National d'Art Moderne de Tokyo ; 1970 Exposition Internationale de l'Amnistie, Berlin. Depuis 1965, il fait par ailleurs plusieurs expositions particulières à Berlin et à Munich.

SASC Julie de, née Lisiewska
Née en 1724 en Saxe. Morte en 1794 à Berlin. XVIIIᵉ siècle. Allemande.
Peintre.
Fille et élève de Georg Lisiewski. Elle résida à La Haye pendant un certain temps et y fut membre de la Pictura en 1767.

SASKI Karol
Né vers 1818 à Oposzno. Mort en 1873 à Lugano. XIXᵉ siècle. Polonais.
Peintre.
Il fit ses études à Rome et en Suisse. Le Musée National de Varsovie conserve de lui un *Portrait d'A. Mickiewicz* (dessin).
VENTES PUBLIQUES : MILAN, 11 déc. 1986 : *Garibaldi auprès de Luciano Manara blessé*, h/t (93x109) : **ITL 12 000 000.**

SASKI Sylwerjusz
Né le 24 décembre 1864 à Nottingham. XIXᵉ-XXᵉ siècles. Polonais.
Peintre de scènes de genre, portraits.
Il fut élève de l'Académie de Cracovie chez J. Matejko et de celle de Munich chez O. Seitz. Il travailla à Munich.
MUSÉES : CRACOVIE (Mus. Nat.) : *Modèle féminin – La jeune fille.*

SASMAYOUX François
Né en 1944 à Figeac (Lot). XXᵉ siècle. Français.
Peintre de figures, nus, portraits, natures mortes, animaux, pastelliste.
Il fut élève de l'École des Beaux-Arts de Toulouse. Il vit à Paris depuis 1974. Il figure au Salon des Artistes Français en 1974. Il expose aussi dans divers salons de la région Midi-Pyrénées et dans de nombreuses galeries à Paris, Toulouse, Lille, Nice, Marseille, ainsi qu'en Belgique et en Espagne. Il obtient diverses récompenses.
À l'habileté technique présente dans l'ensemble de son œuvre, François Sasmayoux ajoute dans ses figures un climat empreint de mélancolie et de sensualité, qui s'exprime par la forte présence des regards et le mouvement des corps.

SASONOFF Wassili Kondratiévitch ou Sazonov
Né en 1789 à Gomel. Mort en 1870. XIXᵉ siècle. Russe.
Peintre d'histoire, portraits.
Il fut élève d'Ogiumoff à l'Académie de Pétersbourg.
MUSÉES : SAINT-PÉTERSBOURG (Mus. Russe) : *Le Grand Duc Dimitri Donskoi après Koulikovo.*

SASS Henrietta
XVIIIᵉ-XIXᵉ siècles. Actif à Londres de 1797 à 1813. Britannique.
Peintre de fleurs et de paysages.
Sœur de Henry S.

SASS Henry
Né le 24 avril 1788 à Londres. Mort le 21 juin 1844 à Londres. XIXᵉ siècle. Britannique.
Peintre d'histoire, de genre et de portraits, aquafortiste et écrivain.
Frère de Henrietta S. Il était fils d'un peintre dont on n'indique pas le nom ; cousin du paysagiste Richard Sass. Il commença à exposer à Londres en 1807 des sujets mythologiques et continua à paraître aux expositions de la Royal Academy et de Suffolk Street jusqu'en 1839. En 1816, il fit un voyage à Rome. Sass se consacra surtout à la peinture du portrait et à l'enseignement.

SASS Michael
Né vers 1725. Mort le 16 mars 1789 à Bruchsal. XVIIIᵉ siècle. Allemand.
Sculpteur.

SASS Oswald de, baron
Né le 27 mai 1856 à Arensbourg dans l'île d'Osel. XIXᵉ siècle. Allemand.
Peintre de genre et portraitiste.
Il fit ses études à Düsseldorf et à Munich. Le Musée Municipal de Riga conserve de lui *Veillée funèbre.*

SASS Richard. Voir SASSE

SASSE Johan
XVIIᵉ siècle. Suédois.
Dessinateur, graveur au burin et officier.
Il a gravé une *Vue de Stockholm* et des cérémonies historiques.

SASSE Johann
XVIIᵉ siècle. Actif à Attendorn dans la seconde moitié du XVIIᵉ siècle. Allemand.
Sculpteur.
Il a sculpté un autel dans l'église de Fritzlar et une chaire dans l'église Saint-Pierre de Sœst.

SASSE Joost Van
XVIIIᵉ siècle. Actif à Amsterdam de 1716 à 1736. Hollandais.
Graveur au burin.
Cartographe, il a gravé des vues et des architectures.

SASSE Richard ou Sass
Né en 1774 à Londres. Mort le 7 septembre 1849 à Paris. XVIIIᵉ-XIXᵉ siècles. Britannique.
Peintre de paysages, aquarelliste et aquafortiste.
Cousin de Henri Sass. En 1811, il fut nommé professeur de la princesse Charlotte et peintre de paysages du prince régent. En 1815, il visita le continent et s'établit à Paris. Ce fut probablement alors qu'il ajouta un s à son nom. Le Victoria and Albert Museum à Londres conserve deux aquarelles de lui. Il exposa de nombreux ouvrages à Londres, de 1791 à 1813, à la Royal Academy et à Suffolk Street.
VENTES PUBLIQUES : LONDRES, 21 nov. 1946 : *Le château de Ross*, dess. : **GBP 30** – LONDRES, 6 nov. 1973 : *Les ruines de Askeaton, Irlande*, aquar. : **GNS 480.**

SASSENBROUCK Achiel Van ou Achille
Né en 1886 à Bruges. Mort en 1969. XXᵉ siècle. Belge.
Peintre de scènes de genre, paysages, marines, natures mortes.
Il fut élève de Frans Courtens et de Frans Van Leemputten à l'Académie des Beaux-Arts d'Anvers. Il voyagea en Allemagne, Autriche, France, Hollande et aux États-Unis.
Il peignit principalement des paysages, où il introduisit des éléments de stylisation.

Ach Van Sassenbrouck

MUSÉES : BRUGES.
VENTES PUBLIQUES : BRUXELLES, 24 mars 1976 : *Paysage d'hiver (dégel)*, h/t (90x80) : **BEF 36 000** – LOKEREN (Belgique), 5 nov. 1977 : *Paysage de Flandre*, h/pan. (59x62) : **BEF 70 000** – LOKEREN, 13 oct 1979 : *Une église de Bruges*, h/t (82x137) : **BEF 120 000** – LOKEREN, 17 oct. 1981 : *Pêcheurs d'Ostende 1942*, h/t (165x128) : **BEF 160 000** – BRUXELLES, 8 mai 1985 : *Scène de patinage 1921*, h/t (132x135) : **BEF 170 000** – LOKEREN, 28 mai 1988 : *Les arracheurs de pommes de terre*, h/t (155x165) : **BEF 300 000** – AMSTERDAM, 24 mai 1989 : *Kerstnacht : paysage hivernal avec des patineurs sur une rivière gelée* 1925, h/t (108x130) : **NLG 21 850** – BRUXELLES, 27 mars 1990 : *Paysage ensoleillé*, h/t (80x90) : **BEF 170 000** – LOKEREN, 21 mars 1992 : *Paysage enneigé*, h/pan. (33,5x44,5) : **BEF 33 000** – LOKEREN, 21 mai 1992 : *Paysage de Ternat*, h/pan. (38x45) : **BEF 36 000** – LOKEREN, 10 oct. 1992 : *La fanaison*, h/t (80x90) : **BEF 110 000** – LOKEREN, 20 mars 1993 : *L'hiver dans les Flandres*, h/t (121x151) : **BEF 190 000** – LOKEREN, 24 mars 1994 : *L'hiver dans les Flandres*, h/t (107x150) : **BEF 120 000** – LOKEREN, 9 déc. 1995 : *L'hiver en Brabant*, h/t (136,5x157) : **BEF 300 000** – LOKEREN, 9 mars 1996 : *Après le travail*, h/t (80x64) : **BEF 130 000** – LOKEREN, 6 oct. 1996 : *Pêcheurs d'anguilles*, h/pan. (37,5x44) : **BEF 30 000** – LOKEREN, 6 déc. 1997 : *L'Atelier de l'artiste*, h/t (90x79) : **BEF 75 000.**

SASSETTA, il, appellation de Stefano di Giovanni di Consolo, d'Asciano ou da Cortone
Né en 1392. Mort vers 1450 ou 1451. XVᵉ siècle. Italien.

Peintre de sujets religieux.

Entre 1260, date de la naissance de Duccio et 1450, année de la mort de Sassetta, se situe presque entièrement la floraison artistique que fut la peinture siennoise ; s'évadant avec Duccio de la rigide iconographie byzantine, elle s'épanouira dans l'œuvre de Simone Martini et des frères Lorenzetti et finira avec des peintres comme Giovanni di Paolo, Sano di Pietro et Sassetta. Tous furent des poètes et des mystiques. Presque exclusivement religieuse, la peinture siennoise est un hymne grandiose et charmant à la gloire de la Vierge, patronne de la Cité qui lui marqua sa ferveur en lui dédiant sa cathédrale.

Dans la plupart des œuvres de Sassetta s'affirme la filiation qui le lie à son aîné Simone Martini : ainsi dans le *Saint François en extase* de Settignano, elle se manifeste par le groupe des trois anges de la partie supérieure du tableau, qui forme au saint une sorte d'auréole ; l'ange de gauche en particulier, vêtu de blanc et qui tient un lys, est bien de la même famille que bel ange de la *Visitation* des Offices. Dans la *Nativité de la Vierge*, à la Prévôté d'Asciano, ce sont toujours les nobles visages de la grande *Maestà* du Palais public, mais plus humanisés et les attitudes familières des personnages ont abandonné leur hiératisme byzantin, enfin le réalisme est apparent dans de nombreux détails de cette composition ; véritable tableau de genre, mais tout imprégné encore de la douce poésie siennoise. Dans le *Mariage mystique de saint François* du Musée de Chantilly, les personnages tiennent encore la place essentielle, avec le groupe ravissant des trois jeunes filles, idéalement sveltes, aux doux visages un peu miévres, dans leur envol gracieux par-dessus les montagnes, mais ici le paysage affirme son importance et l'air circule manifestement autour des personnages. C'est dans la *Marche des Mages* et la *Tentation de saint Antoine* que Sassetta affirme son originalité. Le cortège des Mages, que survole une longue file d'oiseaux migrateurs, se déroule le long des remparts d'une ville endormie, dans un paysage tourmenté ponctué d'arbres dénudés, aux branchages curieusement ramifiés. Ces arbres minéralisés se retrouvent dans le plus complet des paysages de Sassetta : la *Scène de la vie de saint Antoine abbé*, de la collection Lehman de New York ; un seul personnage anime cette œuvre : saint Antoine drapé dans de lourds vêtements, et quelques animaux minuscules et imprécis. Le paysage affirme ici sa primauté avec son chemin pierreux qui serpente entre des collines arides, bordé d'arbres rabougris.

Sassetta, l'un des derniers représentants de l'École siennoise, a largement profité de l'enseignement de ses prédécesseurs ; on retrouve chez lui l'angélique suavité de Simone Martini, le réalisme de Barna, avec son goût des détails de la vie familière et la solennelle ordonnance des cortèges d'Ambrogio Lorenzetti, mais il a inventé une mode d'expression nouveau : ces paysages austères et mystérieux si en avance sur l'esthétique conformiste de son temps. ■ Jean Dupuy

BIBLIOGR. : J. Pope Hennessy : Sassetta, Londres, 1939 – C. Brandi : Quattrocentisti senesi, Milan, 1949 – L. Venturi : *La peinture italienne, les créateurs de la Renaissance*, Genève, 1950 – E. Carli : Sassetta's Borgo S. Sepolcro Alterpiece, in « The Burlington Magazine », mai, 1952.

MUSÉES : BARNARD CASTLE : *Le miracle du Saint-Sacrement* – BERLIN (Mus. Kaiser Friedrich) : *Vierge et Enfant Jésus* – *Vierge, Enfant Jésus et deux saints* – *Messe de saint François* – *Saint François apparaît à un cardinal en rêve* – *Scène de la vie de saint Antoine* – BORDEAUX : *Saint François* – BOSTON : *Flagellation du Christ* – *Martyre de sainte Catherine* – *Saint Jérôme dans le désert* – BUDAPEST : *Saint Thomas d'Aquin* – CHANTILLY (Mus. Condé) : *Mariage de saint François avec dame Pauvreté* – DIJON : *Le Christ mort* – GRAN (Gal. du Primat) : *Assomption* – LA HAYE : *La Vierge et l'Enfant* – LONDRES (Gal. Nat.) : *Têtes d'anges* – *Saint François donnant son manteau à un noble* – *Saint François et ses disciples devant le pape* – *L'épreuve du feu de saint François devant le sultan* – *Saint François et le loup de Gubbio* – *Saint François recevant les stigmates* – *Funérailles de saint François* – MONTPELLIER : *Crucifixion* – NEW YORK (Metrop. Mus.) : *Voyage des Rois mages* – ROME (Vatican) : *Le Christ et saint Thomas d'Aquin* – SIENNE (Gal.) : *Élie – Élisa* – *Tentation de saint Antoine* – *La cène* – *Quatre saints* – *Quatre pères de l'Église* – *Madone et l'Enfant et le Christ bénissant* – *Madone et l'Enfant*.

VENTES PUBLIQUES : PARIS, 19 mai 1933 : *Saint Pierre et l'Ange* : **FRF 11 000** – AMSTERDAM, 11 juil. 1950 : *La Vierge et l'Enfant, entourés d'anges et de saints, fond d'or* : **NLG 2 000**.

SASSETTI Francesco
Mort en 1712. XVIIIe siècle. Actif à Parme. Italien.

Peintre.
Élève de D. Sanz de la Lloza. Il a peint un *Saint Élie* pour l'église S. Frediano de Bologne.

SASSI. Voir aussi **SASSO**

SASSI Francesco. Voir **SASSO**

SASSI Giovanni Battista
XVIIIe siècle. Actif à Milan de 1713 à 1747. Italien.
Peintre et graveur au burin.
Élève de Solimène à Naples. Il peignit, à Milan, plusieurs tableaux d'autel et termina des œuvres laissées inachevées par Pietro Gilandi (ou Giraldi).

SASSI Pietro ou **Sasso**
Mort en 1686. XVIIe siècle. Italien.
Sculpteur.
Stucateur, élève et assistant du Bernin, il travailla aussi au Louvre à Paris et, en collaboration avec Giov. Rimbelli, pour Saint-André-du-Quirinal à Rome.

SASSI Pietro
Né le 18 juillet 1834 à Alessandria (Piémont). Mort le 30 décembre 1905 à Rome. XIXe siècle. Italien.
Peintre de paysages animés, paysages, architectures.
Il exposa à Turin, Milan, Rome et Venise.
MUSÉES : ROME (Gal. d'Art Mod.) : *Sommet du Mont-Rose*.
VENTES PUBLIQUES : ROME, 1er juin 1983 : *Berger et troupeau dans un paysage*, h/t (39x82) : **ITL 2 600 000** – LONDRES, 17 mars 1989 : *Le Forum romain 1904*, aquar. (41x58) : **GBP 1 430** – ROME, 31 mai 1990 : *Vue de la Via della pilotta ; Vue du Palais*, une paire d'aq./pp (34x48) : **ITL 6 500 000** – LONDRES, 22 nov. 1990 : *Le Forum romain*, aquar. (57,4x52,1) : **GBP 825** – ROME, 11 déc. 1990 : *Paysage avec une petite maison 1890*, h/pan. (22x12) : **ITL 1 610 000** – ROME, 14 nov. 1991 : *Paysage avec un troupeau*, h/pan. (11x18) : **ITL 2 185 000** – MILAN, 16 juin 1992 : *Gardeuse de dindons*, h/pap. entoilé (30,5x46,5) : **ITL 1 500 000** – MILAN, 16 mars 1993 : *Oliveraie en Ligurie*, h/t (45x62) : **ITL 5 500 000** – ROME, 7 juin 1995 : *L'automne à Sabina*, h/pan. (33x48) : **ITL 3 220 000**.

SASSI Riccardo. Voir **SASSO**

SASSNICK Georg
Né le 25 février 1858 à Berlin. Mort le 26 janvier 1922 à Potsdam (Brandebourg). XIXe-XXe siècles. Allemand.
Peintre de portraits, paysages, sculpteur.
Il fut élève de R. Schweinitz, de Calandrelli et de Max Michael.

SASSO. Voir aussi **SASSI**

SASSO. Voir l'article **ANGELUS**

SASSO Domenico
XVIIIe siècle. Actif dans la seconde moitié du XVIIIe siècle. Italien.
Peintre.
Il a peint une *Ascension* pour la cathédrale de Mileto.

SASSO Francesco ou **Sassi**
Mort en 1774. XVIIIe siècle. Italien.
Peintre de compositions religieuses.
Il a peint pour l'Oratorio del Suffragio de Gênes *Saint Pie V et saint Vincent Ferrer adorent la Sainte Trinité*.

SASSO Francesco
Né en 1810 à Foligno (Ombrie). Mort le 6 avril 1886 à Foligno. XIXe siècle. Italien.
Sculpteur.
Il fut élève de D. Parodi. Il vécut à Florence de 1840 à 1880. Il travailla surtout le bois.

SASSO Giovanni Antonio
XIXe siècle. Travaillant à Milan de 1809 à 1816. Italien.
Graveur.

SASSO Giovanni Maria
Mort en 1803. XVIIIe siècle. Actif à Venise. Italien.
Peintre, restaurateur de tableaux et écrivain d'art.

SASSO Pietro. Voir **SASSI**

SASSO Riccardo ou **Sassi**
XVIe siècle. Actif à Bologne et à Rome de 1573 à 1599. Italien.
Peintre.
Il exécuta des peintures pour Saint-Pierre de Rome et le Vatican.

SASSO Silvestro del
XVIe siècle. Actif à Sonvico. Suisse.

Peintre.

Il travailla pour des églises et la façade de l'hôtel de ville de Lugano.

SASSO di Paolo. Voir l'article ANGELUS

SASSOFERRATO, il. Voir SALVI Giovanni Battista

SASSOLI Fabiano di Stagio
Mort vers 1513. XVIe siècle. Italien.
Peintre de cartons de vitraux.

Père de Stagio di Fabiano. Peintre verrier, il exécuta des vitraux pour des églises d'Arezzo.

SASSOLI Stagio di Fabiano
XVIe siècle. Italien.
Peintre verrier.

Fils de Fabiano di Stagio Sassoli, il fut le collaborateur de Guillaume de Marseille et Domenico Pecori à Arezzo de 1513 à 1529.

SASSONE Antonio
Né en 1906. XXe siècle. Argentin.
Sculpteur. Tendance expressionniste.

Il fut élève de l'École des Beaux-Arts de Buenos Aires. Il exposa régulièrement au Salon de cette même ville, obtenant le Prix national en 1941.

SASSONE Marco
Né en 1942 à Florence (Toscane). XXe siècle. Italien.
Peintre de paysages, paysages d'eau. Néo-impressionniste.

Il étudia à l'Académie des Beaux-Arts de Milan avec Silvio Loffredo. Il s'installe en Californie en 1968. Il expose dans de nombreuses galeries des États-Unis, ainsi qu'en Italie et en Nouvelle-Zélande. Il reçoit en 1978 la médaille d'or de l'Académie des Arts, Littérature et Sciences italienne. En 1982, il est promu Chevalier Officiel de la République Italienne.

Marco Sassone dépeint sa ville natale et son pays d'origine, ainsi que San Francisco et les ports californiens avoisinants dans un style néoimpressionniste très coloré. Il travaille tout particulièrement les effets de l'eau, constance de ce thème dans ces œuvres, par des couleurs vives et éclatantes.

VENTES PUBLIQUES : LOS ANGELES, 10 mars 1976 : *Fenêtres, Venise 1974*, h/t (117x127) : **USD 1 900** – LOS ANGELES, 23-24 juin 1980 : *Harbor 1978*, h/t (47x58) : **USD 1 700** – LOS ANGELES, 29 juin 1982 : *Scène de port*, h/t (104x109) : **USD 2 100.**

SASSONIA Mario Piero Francesco
XVIIe siècle. Travaillant à Padoue en 1690. Italien.
Graveur amateur.
Ce fut surtout un savant.

SASSU Aligi
Né en 1912 à Milan (Lombardie). XXe siècle. Italien.
Peintre de compositions religieuses, sujets allégoriques, scènes de genre, animaux, paysages, fleurs, aquarelliste, peintre de compositions murales, sculpteur, dessinateur. Tendance expressionniste.

Après avoir prolongé la tradition impressionniste, il participa peu de temps au mouvement futuriste, signant, alors qu'il n'était âgé que de quinze ans, avec Munari, un manifeste prônant la nouveauté du monde mécanique. À partir de 1932, il revint à un réalisme expressionniste. De 1937 à 1940, il fut membre du groupe *Corrente*.

Il prit part à de nombreuses expositions de groupe, notamment : 1928, 1936, 1948, 1952, 1954 Biennale de Venise ; 1951, 1955, 1959 Quadriennale de Rome ; 1965 Pinacothèque de Monza ; 1987 Staatsgalerie de Munich. Il obtint diverses récompenses : 1951 à la Biennale de la Mer à Gênes ; 1957 le prix Modigliani à Livourne ; 1964 le prix d'art sacré de Bergame.

Il a réalisé de nombreuses peintures murales, surtout en Ligurie et en Lombardie. Il a décoré l'abside du dôme de Lodi, l'abside de l'église du Carmine, à Cagliari.

SASSU

BIBLIOGR. : B. Dorival, sous la direction de... : *Peintres Contemporains*, Mazenod, Paris, 1964 – in : *L'Art du XXe siècle*, Larousse, Paris, 1991.
MUSÉES : BUDAPEST – GÊNES – HAIFFA – LUGANO – MILAN – MONTEVIDEO – MOSCOU – NEW YORK – PÉKIN – PRAGUE – RIO DE JANEIRO – ROME – SÃO PAULO.

VENTES PUBLIQUES : MILAN, 28 mars 1962 : *Ultima Cena* : ITL 700 000 – MILAN, 27 oct. 1970 : *Paysage* : ITL 3 500 000 – MILAN, 28 oct. 1971 : *Nus*, aquar. : ITL 1 100 000 – MILAN, 16 oct. 1973 : *Le cheval blessé* : ITL 4 800 000 – MILAN, 5 mars 1974 : *Cavaliers* : ITL 7 000 000 – MILAN, 6 avr. 1976 : *Nu en rose 1936*, techn. mixte (29,5x20,5) : ITL 1 300 000 – MILAN, 8 juin 1976 : *La famille de l'acrobate 1936*, h/pan. (35x27) : ITL 2 400 000 – MILAN, 7 juin 1977 : *Cheval gris 1952* ?, h/t (55x69) : ITL 4 500 000 – MILAN, 13 déc. 1978 : *Alaior*, techn. mixte/cart. entoilé (32x48) : ITL 1 100 000 – MILAN, 10 mai 1979 : *Mimi Guidi Bellentani 1948*, cr. gras et fus. (65,5x45,5) : ITL 1 200 000 – MILAN, 26 avr 1979 : *La baignade des chevaux*, h/t (80x100) : ITL 6 500 000 – MILAN, 25 nov. 1980 : *Les saltimbanques 1938*, past. (100x73) : ITL 9 000 000 – ROME, 11 juin 1981 : *Au café 1958-1959*, h/t (79x100) : ITL 19 000 000 – MILAN, 9 nov. 1982 : *La toilette*, gche/cart. (45x65) : ITL 5 600 000 – MILAN, 15 nov. 1983 : *Dioscures et cheval 1932*, pl. (35x50) : ITL 2 300 000 – MILAN, 15 mars 1983 : *Lulu 1958*, past. et h/pap. (50x35) : ITL 4 000 000 – MILAN, 14 juin 1983 : *El Picador rosado 1967*, h/t (84x106) : ITL 15 500 000 – MILAN, 5 déc. 1985 : *Cheval dans un paysage*, fus. (85x75) : ITL 4 000 000 – MILAN, 9 déc. 1986 : *Bergers 1931*, h/pan. (101x81) : ITL 56 000 000 – PARIS, 4 mai 1988 : *La roccia blanca 1962*, h/cart. (18,5x23) : FRF 18 000 – ROME, 15 nov. 1988 : *Don Quichotte et l'âne*, techn. mixte/pap./t. (37x51) : ITL 8 500 000 ; *Ariane 1981*, techn. mixte/cart./t. (50x65) : ITL 15 000 000 – MILAN, 14 déc. 1988 : *Les baigneuses*, h/t (141x140) : ITL 135 000 000 – LONDRES, 22 fév. 1989 : *Un chevalier antique 1961*, h/cart. (48,7x63,8) : GBP 6 820 – MILAN, 20 mars 1989 : *Chevaux 1953*, plat de céramique (diam. 32) : ITL 3 500 000 ; *Les Potins d'Albisola 1948*, h/rés. synth. (124x318) : ITL 115 000 000 – ROME, 17 avr. 1989 : *Chevaux roses*, h/t (10x16) : ITL 3 800 000 – MILAN, 6 juin 1989 : *Mélancolie 1942*, h/t (50x70) : ITL 64 000 000 – ROME, 8 juin 1989 : *Le Cheval noir 1952*, bronze (H. 46) : ITL 36 000 000 – ROME, 28 nov. 1989 : *Fleurs en rouge 1933*, h/t (77x60) : ITL 40 000 000 – MILAN, 12 juin 1990 : *Combat de chevaux 1943*, h/t (54,5x64,5) : ITL 55 000 000 – ROME, 30 oct. 1990 : *Chevaux sur le rivage de la mer*, h/pan. (25,5x39) : ITL 28 000 000 – MILAN, 19 déc. 1991 : *Wanda 1952*, h/t (45x35) : ITL 34 000 000 – MILAN, 14 avr. 1992 : *Chevaux affolés par la tempête 1946*, h/t (60x95) : ITL 58 000 000 – ROME, 27 mai 1993 : *Chevaux*, past. et cr. gras/pap. (41x33) : ITL 6 000 000 – ROME, 30 nov. 1993 : *Jeannette et ses amies*, h/t (50x80) : ITL 52 900 000 – MILAN, 27 avr. 1995 : *Cheval sur la plage*, h/rés. synth. (31x53) : ITL 12 075 000 – MILAN, 26 oct. 1995 : *Les Cavaliers 1932*, temp./pap. (29x20) : ITL 13 800 000 – MILAN, 23 mai 1996 : *Cavalier et chevaux*, aquar./pap. mar./masonite (23,5x41) : ITL 652 500 000 – MILAN, 28 mai 1996 : *Alice*, h/t (50x59) : ITL 28 750 000 – MILAN, 10 déc. 1996 : *Maison Tellier 1944*, h/cart. toilé (37,5x30,5) : ITL 15 145 000 – MILAN, 18 mars 1997 : *Cheval à l'aube 1959-1961*, h/t (60x80) : ITL 47 765 000 – MILAN, 24 nov. 1997 : *Chevaux*, aquar./cart. (45x64) : ITL 5 175 000 ; *Diomède 1965*, h./contreplaqué (53x63) : ITL 39 100 000.

SASSU Antonio
Né le 6 juillet 1950 à Torreglia (près de Padoue, Vénétie). XXe siècle. Italien.
Peintre de figures allégoriques, technique mixte, fresquiste.

Il prend part à des expositions collectives : depuis 1980, régulièrement à Padoue ; 1981-1982 exposition itinérante en Russie. Il montre également ses œuvres dans des expositions personnelles, principalement en Italie : 1978 Padoue, Trévise ; 1979 Vérone ; 1980 Bologne, Vérone.

Il réalise diverses peintures murales, où il reprend les thèmes et techniques antiques de la fresque. Parallèlement, dans ses peintures de chevalet, aux dimensions le plus souvent très importantes, il choisit le parti de l'abstraction radicale mais maintient la même gamme de tons. Il dispose verticalement sur toute la largeur de la toile deux ou trois rectangles, les plages de couleurs se mêlant progressivement, en dégradé, l'une avec l'autre, à leur bande de jonction, un peu à la manière de Rothko.

SASSY Attila, dit Aiglon
Né le 16 octobre 1880 à Miskolc. XXe siècle. Hongrois.
Peintre de compositions à personnages, graveur. Tendance fantastique.

Après des études à Budapest, Munich et Paris, il revint s'installer à Budapest.

Ses sujets religieux ou symboliques sont traités dans des tonalités sombres sur lesquelles des figures caricaturales, fantastiques, s'agitent à la manière de pantins.

Bibliogr. : Gérald Schurr : *Les Petits Maîtres de la peinture 1820-1920, valeur de demain,* t. IV, Les Éditions de l'Amateur, Paris, 1988.
Musées : BUDAPEST (Mus. des Beaux-Arts) : *Mise au tombeau du Christ – Adam.*
Ventes Publiques : PARIS, 25 mars 1977 : *La Luxure,* h/t (83x112) : FRF 4 800.

SASTRE José
Né en 1720 à Palma de Majorque. Mort le 21 janvier 1797 à Palma de Majorque. XVIIIe siècle. Espagnol.
Sculpteur.
Il sculpta des autels et des colonnes pour la cathédrale de Palma de Majorque et pour des églises des environs.

SASTRE Miguel, dit **el Pujol**
XVIIe siècle. Actif à Palma de Majorque. Espagnol.
Peintre.
Il a peint un portrait de Philippe IV et des saints pour le gouverneur de l'île en 1657.

SATAKE SEII. Voir **HÔHEI**

SATCHELL Sarah
Née vers 1814. Morte le 8 janvier 1894 à Sudbury. XIXe siècle. Britannique.
Peintre de genre.

SATCHWELL R. W.
XVIIIe-XIXe siècles. Britannique.
Miniaturiste et portraitiste.
Il exposa à la Royal Academy de 1793 à 1818. Le Victoria and Albert Museum de Londres conserve de lui un *Portrait du père de l'artiste.*

SATIÉ Alain
Né le 20 janvier 1944 à Toulouse (Haute-Garonne). XXe siècle. Français.
Peintre, sculpteur, créateur d'installations, dessinateur. Lettriste.
Il étudie à l'École des Beaux-Arts de Toulouse jusqu'en 1963, date à laquelle il participe au groupe lettriste à la Biennale de Paris. Il se fixe définitivement à Paris en 1967. En 1982, il se rend à Las Vegas, puis séjourne régulièrement à New York. De 1982 à 1986, il voyage en Turquie, au Maroc et en Europe de l'Est. Il a collaboré avec Roland Sabatier.
Il prend part à diverses expositions collectives et personnelles, dont : 1965 Biennale de Paris ; 1966, 1972 Bibliothèque Nationale de Paris ; 1968 Musée d'Art Moderne de la Ville de Paris ; 1968, 1970 Salon Comparaisons, Paris ; 1974 galerie Manzoni, Milan ; 1977 galerie Schindler, Berne ; 1979 Musée d'Orsay, Paris ; 1982 Musée National d'Art Moderne, Paris ; de 1982 à 1986 Berlin ; 1984 Miami ; 1985 New York ; 1985, 1986, 1989 galerie Michel Broomhead, Paris ; 1986 Musée du Grand Palais, Paris ; 1987, 1988 galerie Rambert, Paris ; 1988 exposition *Le demi-siècle lettriste* à la galerie 1900/2000, Bruxelles ; 1989 galerie Vivita de Florence et Forum de l'investissement et du placement au Palais des Congrès de Paris ; 1990 galerie d'Art Moderne de Bologne ; exposition itinérante *Les Arts au Soleil* pour *La Caravane des Caravanes,* organisée par le ministère de la Culture et de la Communication.
Il a réalisé une série de poèmes qui ont été publiés en 1964. Puis, son travail est axé sur la mise au point d'œuvres à caractère anthologique et se définit par la transcription et la déformation de lettres latines inscrites dans une structure plus ou moins géométrique, faite elle aussi de signes graphiques évoquant une écriture. À partir de 1970, il intègre à ce matériel des valeurs idéographiques avec lesquelles il compose des séries de portraits, puis des agrandissements de fragments de tableaux aux écritures multiples. Passionné par l'édition, il publie avec Roland Sabatier plus de cent vingt ouvrages en lien avec le lettrisme. Par la multiplication des paraphes et des envolées du trait, Alain Satié donne souvent à ses compositions un caractère oriental. Comme de nombreux lettristes, il généralise ces écritures envahissantes dans ses œuvres et les plaque sur de nombreux objets (*Les Transparences,* 1983-1985), allant du tableau au meuble, jusque sur son propre corps. Au début des années quatre vingt, il peint une œuvre de plus de quatorze mètres de long sur le mur de Berlin. Il intervient ensuite plastiquement sur le site de l'acropole d'Athènes, puis, en 1986 sur le lieu dit de Stonehenge en Angleterre.
Bibliogr. : Isidore Isou : *De l'impressionnisme au lettrisme,* édition Filipacchi, 1973 – *L'Art corporel lettriste,* édition PSI, 1977 –

L'art, la technique et les chefs-d'œuvre de Alain Satié, édition PSI, 1981 – Roland Combet : *Alain Satié et Micheline Hachette,* Lucarini édition, Milan, 1982.
Ventes Publiques : PARIS, 23 mars 1987 : *Relief sur bois* 1971, techn. mixte, encre de Chine et h/bois (124,5x100) : FRF 10 000 – PARIS, 3 mars 1989 : *Composition lettriste* 1978, h/t (35x27) : FRF 3 200 – PARIS, 14 juin 1990 : *Composition,* h/t (73x60) : FRF 20 000 – PARIS, 23 oct. 1990 : *Mots* 1986, h./plastique/bois (48x38x4) : FRF 8 000 ; *Transparences* 1984, acryl./t. (73x60) : FRF 18 000 – DOUAI, 11 nov. 1990 : *Composition lettriste* 1966, encre (49,5x32) : FRF 6 000 – PARIS, 15 avr. 1991 : *Transparences* 1984, acryl./t. (73x60) : FRF 20 000.

SATLER. Voir **SATTLER**

SATO Ado. Voir **ADO**

SATO Tadashi
Né en 1923 dans l'île de Maui (Hawaii). XXe siècle. Américain.
Peintre.
Il étudia à l'École des Beaux-Arts de Honolulu. Arrivé à New York en 1948, il fut élève du Pratt Institute ; de Stuart Davis et de John Ferren, à l'École d'Art du Musée de Brooklyn, où il devint par la suite assistant. Il obtint une bourse John Hay Whitney, en 1954, et alla travailler au Japon. Il reçut également une bourse d'une fondation de Honolulu, en 1955. Il vit à New York.
Il pratiqua une abstraction à tendance géométrique, recherchant des accords de tons particulièrement subtils. Les quelques formes constituent une simplification brancusienne.
Musées : NEW YORK (Salomon R. Guggenheim Mus.).
Ventes Publiques : NEW YORK, 12 mars 1992 : *Abstraction en bleu et gris* 1948, h/t (46x58,5) : USD 1 320.

SATO Hiromu
Né en 1923 dans la préfecture de Mie. XXe siècle. Japonais.
Graveur.
Il étudie au Collège Municipal d'Engineering de Nagoya en 1941, puis il se tourne vers la gravure sur bois et le dessin.
Dès 1955, il participe aux expositions de l'Académie Nationale de Peinture (Kokuga-kai) et de l'Association Japonaise de Gravure ; à la première Biennale de l'Estampe de Tokyo, en 1957, ainsi qu'à différentes manifestations de groupe, au Japon et à l'étranger. En 1957 et 1959, il reçoit le Prix du Nouveau Venu, de cette Académie et en 1958 le Prix d'Excellence de l'Association précitée. Il est membre de l'Académie Nationale de Peinture, de l'Association Japonaise de Gravure et du Club d'Art Graphique.

SATO Key
Né le 28 octobre 1906 à Oita. Mort le 8 mai 1978 à Beppu. XXe siècle. Actif aussi en France. Japonais.
Peintre, peintre à la gouache, technique mixte. Abstrait-lyrique.
Il naquit à Oita City dans la préfecture de Oita. Il fréquenta l'École des Beaux-Arts de Tokyo, travaillant sous la direction de Fujishima Takeji, il en fut diplômé en 1929. De 1930 à 1934, il séjourna pour la première fois à Paris, où il fut élève de l'Académie Colarossi à Paris. En 1934, de retour au Japon, il devint membre fondateur de l'association d'artistes *Shin-Seisaku Kyokai* (Nouvelles œuvres), et donc sociétaire et membre du comité, en 1936. Il fut également membre du comité du Musée d'Art Moderne de Kamakura. En 1952, il revint s'installer à Paris, où il s'est fixé, sauf pour de courts séjours au Japon, et où l'a rejoint son fils, le peintre Ado. Il s'intégra alors à l'École de Paris. Il fit partie de la seconde vague de l'Abstraction lyrique, qui s'affirme dans la seconde moitié des années cinquante. Il voyagea en Grèce, Italie, Afrique du Nord (Tunisie, Algérie, Maroc), Grande-Bretagne, États-Unis.
Il participa à des expositions collectives : 1926-1929 Salon National de Tokyo ; 1931-1933 Salon d'Automne à Paris ; 1951 Musée Carnegie de New York ; 1952, 1964 exposition de Carnegie international de Pittsburgh ; depuis 1955 Salon de Mai, Paris ; 1957 Exposition Internationale de Carrare, dont il obtint le Premier Prix de Gravure ; 1958 *Artistes Japonais,* Musée Galliera, Paris ; 1960 Trentième Biennale de Venise ; 1963 Exposition *Art Japonais d'Avant-Garde,* Milan ; Biennales de Tokyo et de São Paulo ; 1er Salon international des Galeries Pilotes, Lausanne ; 1964 Biennale de Menton, dont il obtint un prix ; 1965-1966 exposition itinérante *Nouvelles Peinture et Sculpture Japonaises,* Musée d'Art Moderne de New York, et grands musées américains ; depuis 1969 Salon des Réalités Nouvelles, Paris ; etc.
Il montra également ses œuvres dans des expositions personnelles : 1934, 1951, 1954 Tokyo ; 1954 galerie Mirador, Paris ;

1959, 1960, 1961, 1964, 1968, 1970, 1979 galerie Jacques Massol, Paris ; 1964 galerie Hamilton, Londres ; 1965 New York World House Gallery, New York ; 1968, 1971 galerie Cavalero, Cannes ; 1970 Esch-sur-Alzette (Luxembourg). Il obtint diverses distinctions, dont : le Grand Prix du Salon National de Tokyo en 1932. Il fut sélectionné pour le Prix Lissone à Milan, en 1959.

Key Sato a vécu deux périodes très distinctes, figuratif dans la première, abstrait ensuite. En effet, après quelques dernières toiles figuratives, énigmatiques dans leur expression poétique intériorisée, il comprit qu'il n'avait pas besoin de la reproduction du monde extérieur pour exprimer ses sentiments, pour donner forme à ses pensées au sujet de l'univers. Très attiré par les travaux cubistes de Picasso, durant son premier séjour parisien, il chemina vers l'abstraction. Extrême-oriental, l'art de Key Sato n'a cependant rien ou presque rien à voir avec la calligraphie, où les Occidentaux voient trop facilement la seule expression plastique spécifique de ces pays. Tout de lenteur au contraire, les peintures mûrissant lentement, couche après couche, en respectant de longs temps de séchage, l'art de Key Sato se situe en dehors du temps, de l'éphémère, du geste. L'artiste puisa son inspiration dans une certaine rêverie à partir du monde tellurique, les titres de ses œuvres étant directement inspirés par cet univers géologique : *Le rite de la pierre, Lumière dans la terre, Carrière de l'espace, Soleil axial...* Il écrit lui-même : « Je suis rattaché au nombril du monde ». Ses modèles sont minéraux et géologiques : pierres ramassées lors de promenades, mais aussi des racines de bois flottés, des branches, objets de ses méditations picturales à venir, dont sa palette y puisera ses dominantes : le noir, le blanc, les bruns, l'ocre jaune. Les céramiques venues érodées de l'aube des temps, les pierres portant les griffures de leur périple multiséculaire, le souvenir de la trace du feu sur une roche d'un volcan éteint depuis longtemps, lui sont objets de méditation. Déchiffrant ces stigmates divers, dans l'impassibilité d'une sagesse antique, il en retrace les épures et, preuve par neuf de sa clairvoyance, de ces abstractions mises en ordre, naissent de nouveau le soleil et la lune, les étoiles et le ciel, la terre et la mer, toute l'image de l'univers contenue et déchiffrée dans chaque fragment microscopique négligé, du moment que ramassé par celui qui sait voir. ■ S. D., J. B.

Bibliogr. : Jacques Busse : *Un instantané de Key Sato ou la tommette,* Prisme des Arts, Paris, N° 19, fév. 1959 – Bernard Dorival, sous la direction de... : *Peintres Contemporains,* Mazenod, Paris, 1964 – Jean-Clarence Lambert : *La peinture abstraite,* in : *Histoire Générale de la Peinture,* tome 23, Rencontre, Lausanne, 1966 – Michel Ragon : *Vingt-cinq ans d'art vivant,* Casterman, Paris, 1969 – in : catalogue de l'exposition *Key Sato,* Gal. Cavalero, Cannes, 1972 – in : catalogue de l'exposition *Key Sato,* Gal. Jacques Massol, Paris, 1973 – in : *Dictionnaire universel de la peinture,* Le Robert, Paris, 1975 – in : *L'École de Paris 1945-1965,* Ides et Calendes, Neuchâtel, 1993.

Musées : CHARLEROI – KAMAKURA (Mus. d'Art Mod.) – LONDRES (Tate Gal.) – LUXEMBOURG – NANTES (Mus. des Beaux-Arts) – PARIS (Mus. Nat. d'Art Mod.) – PARIS (Mus. d'Art Mod. de la Ville) – PARIS (BN) – STRASBOURG (Mus. d'Art Mod.) – TOKYO (Mus. Nat.) – VERVIERS.

Ventes Publiques : PARIS, 24 avr. 1983 : *Érosion noire* 1961, h/t (193x129) : **FRF 26 000** – PARIS, 20 mars 1988 : *La Nuit blanche* 1957, h/t (65x81) : **FRF 27 500** – MILAN, 8 juin 1988 : *Reflet d'ombre* 1955, h/t (46x65) : **ITL 6 500 000** – PARIS, 27 juin 1988 : *Composition* 1962, h/t (90x73) : **FRF 36 000** – PARIS, 18 fév. 1990 : *Pierre de flamme* 1963, acryl./t. (50,7x66) : **FRF 56 000** – PARIS, 15 avr. 1991 : *Le Pont de Menton* 1956, h/t (46x38) : **FRF 18 000** – PARIS, 19 avr. 1991 : *Sans titre* 1971, techn. mixte/pap. (24x29) : **FRF 11 500** – PARIS, 21 mars 1992 : *Sans titre* 1973, techn. mixte/pap. de riz (25x31) : **FRF 12 000** – PARIS, 20 avr. 1994 : *Ombre de pierres* 1963, h/t/pan. (65x100) : **FRF 14 000** – NEW YORK, 20 avr. 1994 : *Carrière de l'espace (noir)* 1965, h/t (162,3x130,2) : **USD 34 500** – PARIS, 24 mars 1996 : *Espace double B* 1970, h/t (162x130) : **FRF 24 000** – PARIS, 28 juin 1996 : *Pierre endormie* 1958, h/t (60x73) : **FRF 8 500.**

SATO Kiyoto
Né en 1941. XXᵉ siècle. Japonais.
Peintre. Abstrait.
Il figure à diverses manifestations de groupe : de 1960 à 1968, Expositions d'Art Japonais Contemporain au Musée National d'Art Moderne de Tokyo ; depuis 1970, Expositions Internationales des Jeunes Artistes, Tokyo ; 1974 exposition d'Art Japonais d'Aujourd'hui, Musée d'Art Contemporain de Montréal. En 1968-1969, il reçoit le prix de la Société d'Art Moderne, dont il est membre depuis 1972.

SATOMI Munetsugu
Né le 2 novembre 1900 à Osaka. XXᵉ siècle. Japonais.
Peintre, dessinateur, illustrateur.
Il fut élève de Fernand Cormon et de Pierre Laurens. Il prit part à diverses expositions collectives et personnelles à Paris : Salon des Artistes Français ; Salon d'Automne ; 1932 *Exposition de Publicité* à la galerie de la Pléiade. Il obtint une médaille d'or à l'École des Beaux-Arts de Paris en 1926, une médaille d'or au Concours international de 1932 à la Foire de Paris.
Il collabora à plusieurs revues de Paris et de Londres.

SATORU
XXᵉ siècle. Japonais.
Peintre, sculpteur.
Il figure dans des expositions collectives : Salon de Mai, Salon des Réalités Nouvelles, Salon de la Jeune Sculpture, Salon des Comparaisons, Bibliothèque Nationale et Fondation nationale des Arts graphique et plastique, Paris ; Musée de la ville, Musée Takanawa et Biennale internationale des jeunes artistes, Tokyo ; Biennale internationale et Musée municipal, Amiens ; Biennale d'art contemporain, Brest. Il montre également ses œuvres dans des expositions personnelles à Tokyo, Paris et Milan.
Musées : PARIS (FNAC) – PARIS (BN) – SAINT-OMER.
Ventes Publiques : DOUAI, 11 nov. 1990 : *Composition* 1978, h/t (50x59) : **FRF 12 800.**

SATORY Josef August ou Sartory
XIXᵉ siècle. Actif à Vienne dans la première moitié du XIXᵉ siècle. Autrichien.
Lithographe.
Il grava des vues, des costumes populaires et des fleurs.

SATO Shin'ichi
Né le 8 décembre 1915 dans la préfecture d'Aichi. XXᵉ siècle. Japonais.
Peintre de compositions à personnages, paysages.
À partir de 1923, il se forme aux techniques de la peinture à l'huile, sous la direction de Eiji Matsumoto. Ayant commencé à peindre très jeune, il n'en fait pas moins des études supérieures à l'Université de Kyoto, à partir de 1937, tout en continuant la peinture avec Kunitaro Suda. Il est appelé dans l'armée pendant la guerre, de 1941 à 1946. En 1951, il s'installe à Tokyo. Il part pour l'Europe, en 1958, où il va voyager pendant un an.
Il commence à exposer avec d'autres peintres de style occidental, dans la région du Kansai. Puis, il présente ses œuvres à diverses expositions collectives, dont : Salons du groupe Nikai ; à partir de 1947, expositions de l'Association Kôdô Bijutsu, où il reçoit un prix en 1949, et dont il devient membre en 1952 ; 1958 Salon de la Jeune Peinture, Paris ; puis Concours Mizue, à l'Exposition Internationale de Peinture Figurative à Tokyo ; exposition des Jeunes Peintres pour le Prix Yasui ; exposition itinérante d'œuvres japonaises contemporaines en Chine et en Russie ; 1965 exposition de la *Génération senchû* au Musée d'Art Moderne de Kyoto. Il fait, depuis 1951, des expositions particulières quasi annuelles, à Tokyo et à Osaka.
On sent dans ses peintures figuratives l'influence du fauvisme dans les paysages, tandis que les personnages feraient plutôt penser aux Picasso de la période bleue.

SATO Tamotsu
Né en 1919 à Tôkyô. XXᵉ siècle. Japonais.
Peintre. Abstrait.
Il étudia à l'Université des Beaux-Arts de Tokyo, dont il sortit diplômé en 1941. Il participa à de nombreuses expositions de groupe, dont : 1960 exposition *Développement récent de la peinture de style japonais* au Musée National d'Art Moderne de Tokyo ; 1967 neuvième Biennale de Tokyo ; 1968 huitième Exposition d'Art Japonais Contemporain ; à partir de 1967 JAFA.

SATO Yasuo
Né le 1ᵉʳ janvier 1945 à Dairen (Chine), de parents japonais. XXᵉ siècle. Japonais.
Peintre.
Il a étudié à l'École des Beaux-Arts de Tokyo. Il figure dans des expositions collectives et personnelles : 1970 avec le groupe *Japan Arts Festival* ; 1974 *Figurative Internationale* ; 1976 galerie Takashimaya, Tokyo ; galerie La Passerelle Saint-Louis, Paris.

SATRAPITANUS. Voir VOGTHERR Heinrich

SATTERLÉE Walter
Né le 18 janvier 1844 à Brooklyn. Mort le 28 mai 1908 à New York. XIXᵉ-XXᵉ siècles. Américain.

Peintre de genre, aquafortiste et illustrateur.
Élève de la National Academy of Design et de Edwin White à New York, de Bonnat à Paris et de Freeman à Rome. Il revint s'établir dans son pays. Associé de la National Academy en 1879, il fut aussi membre de l'American Water-Colours Society.
VENTES PUBLIQUES : NEW YORK, 19 avr. 1911 : *Jamais trop vieux pour danser* : **USD 135**.

SATTERTHWAITE Thomas
XIX^e siècle. Actif à Ripon (Yorkshire) vers 1827. Britannique.
Dessinateur.
Le British Museum de Londres conserve de lui un *Portrait de Francis Wilkinson*.

SATTLER Caroline. Voir TRIDON

SATTLER Ernst ou Johann Ernst
Né le 21 décembre 1840 à Schonungen près de Schweinfurt. Mort le 29 septembre 1923 à Dresde-Hellerau. XIX^e-XX^e siècles. Allemand.
Paysagiste, peintre de marines et de genre, et aquafortiste.
Il fit ses études à Munich, à Karlsruhe, à Paris et à Florence. Il fut assistant de Hans Thoma. La Galerie Municipale de Munich conserve de lui *Hutte de vigneron près de Mainberg*, et le Musée Municipal, de Stettin, *Port du Nord de l'Allemagne*.

SATTLER Franz Joseph
XVIII^e siècle. Actif à Altstätten et à Vienne en 1744. Autrichien.
Sculpteur.

SATTLER Hans Martin
XVII^e siècle. Actif à Idstein dans la seconde moitié du XVII^e siècle. Allemand.
Sculpteur.
Il a sculpté une chaire et un autel dans l'église Sainte-Catherine de Francfort-sur-le-Main.

SATTLER Hubert
Né le 27 janvier 1817 à Vienne. Mort le 3 avril 1904 à Vienne. XIX^e siècle. Autrichien.
Peintre d'histoire, paysages, architectures.
Fils et élève de Johann Michael, et bien qu'ayant étudié à Vienne avec J. J. Schindler, il est considéré comme un peintre de Salzbourg où il exposa pour la première fois. Il rapporta nombre de paysages de ses voyages en Extrême et Moyen Orient effectués entre 1842 et 1846. Il visita également l'Amérique du Nord et l'Amérique centrale en 1850.
MUSÉES : SALZBURG : *Le Temple de Ramsès II – Siège de Saint-Jean-d'Acre*.
VENTES PUBLIQUES : VIENNE, 9 juin 1970 : *Le port du Pirée* : **ATS 38 000** – VIENNE, 22 mai 1973 : *Paysage alpestre* : **ATS 22 000** – VIENNE, 17 oct. 1978 : *Vue du château de Chillon*, h/cart. (17x22) : **ATS 20 000** – VIENNE, 14 oct. 1980 : *Vue de Ragaz*, h/t. (22x29,5) : **ATS 21 000** – VIENNE, 17 nov. 1981 : *Vue de Constantinople*, h/t (75x101,5) : **ATS 90 000** – ZURICH, 30 nov. 1984 : *Vue du port de Beyrouth* 1843, h/t (104x132) : **CHF 125 000** – NEW YORK, 24 mai 1985 : *L'île de Philae avec le temple d'Isis* 1861, h/t (105,4x133,4) : **USD 12 000** – LONDRES, 17 mars 1989 : *Panorama du vieux port de Gênes*, h/t (73,7x101) : **GBP 34 100** – LONDRES, 5 oct. 1990 : *Entre Martigny et Sion dans le Valais*, h/t (50,2x63,5) : **GBP 4 400** – NEW YORK, 22 mai 1991 : *Vue d'Alep en Syrie* 1848, h/t (41,3x67,9) : **USD 20 900** – MONACO, 18-19 juin 1992 : *Vue du vieux port de Gênes*, h/t (72x99,3) : **FRF 333 000** – MUNICH, 22 juin 1993 : *Vue du château de Heidelberg*, h/t (86,5x115) : **DEM 19 550** – MUNICH, 7 déc. 1993 : *Vue du Rosengarten dans les Dolomites*, h/t (102x132) : **DEM 15 525** – LONDRES, 15 nov. 1995 : *Felouque anglaise sur le Nil près de Abou-Simbel*, h/t (103x133) : **GBP 12 650** – LONDRES, 13 mars 1996 : *Vue du lac Mondsee* 1884, h/t (42x57) : **GBP 2 990** – LONDRES, 9 oct. 1996 : *Vue de Salzbourg*, h/t : **GBP 80 700**.

SATTLER Jakob ou Johann Jakob ou Sadler
Né le 27 février 1731 à Saint-Florian près de Enns. Mort le 23 octobre 1783 à Saint-Florian près de Enns. XVIII^e siècle. Autrichien.
Sculpteur.
Fils de Leonhard et frère de Johann Paul S. Il exécuta des tombeaux, des crucifix et une fontaine dans l'abbaye de Saint-Florian.

SATTLER Johann Michael ou Satler
Né le 28 septembre 1786 à Neuberg (près de Herzogenburg). Mort le 28 septembre 1847 à Mattsee (près de Salzbourg). XIX^e siècle. Autrichien.

Peintre de panoramas, de portraits et de paysages.
Père d'Hubert S. Élève de l'Académie de Vienne, il se fixa à Salzbourg et exposa dans les principales villes d'Allemagne.
MUSÉES : SALZBOURG (Mus. mun.) : *Portrait d'Hubert Sattler – Portrait de l'empereur François – Portrait de Marie Brandstätter – Vue sur Maria Plain* – VIENNE (Mus. mun.) : deux vues de Vienne.

SATTLER Johann Paul
XVIII^e siècle. Actif à Saint-Florian de 1747 à 1753. Autrichien.
Sculpteur sur bois.
Fils de Leonhard et frère de Jakob S. Il exécuta des statues et des sculptures décoratives pour l'abbaye de Saint-Florian.

SATTLER Johannes
XV^e siècle. Suisse.
Calligraphe et dessinateur.
Il exécuta dans un missel (en allemand) de l'abbaye de Einsiedeln des dessins représentant la jeunesse et la passion du Christ.

SATTLER Josef Ignaz ou Sadler
Né le 17 février 1725 à Olmutz (Moravie). Mort en 1767. XVIII^e siècle. Autrichien.
Peintre.
Fils de Philips S. Il fit ses études à Vienne et à Rome. Il peignit des fresques et des tableaux d'autel dans des églises de Moravie.

SATTLER Josef Ignaz
Né le 1^er février 1852 à Linz. Mort le 12 février 1927 à Linz. XIX^e-XX^e siècles. Autrichien.
Sculpteur.
Il fut élève d'Eugen Kolb à Munich et de C. Kundmann à Vienne. Il sculpta des statues et des crèches pour des églises de Haute-Autriche.

SATTLER Joseph
Né le 26 juillet 1867 à Schrobenhausen. Mort le 12 mai 1931 à Munich. XIX^e-XX^e siècles. Allemand.
Peintre d'histoire, aquarelliste, graveur, dessinateur, illustrateur.
Il fut élève de l'Académie de Munich, dans l'atelier de Nicolas Gysis. Il fut professeur à l'École des Arts et Métiers de Strasbourg, à partir de 1891 ; à Berlin de 1895 à 1904, puis de nouveau à Strasbourg avant de se fixer à Munich en 1918. Il figura au Salon des Artistes Français de Paris, obtenant une mention honorable en 1893.
Il illustra notamment les *Légendes d'Alsace* de G. Spetz, et des œuvres de Gottfried Keller, de Theodor Storm et de Will Vesper.
BIBLIOGR. : In : *Dictionnaire des illustrateurs 1800 – 1914*, Ides et Calendes, Neuchâtel, 1989.
MUSÉES : MAGDEBOURG – MULHOUSE – STRASBOURG : *La frontière*.

SATTLER Leonhard
Né à Altstätten. Mort le 17 octobre 1744 à Saint-Florian. XVIII^e siècle. Autrichien.
Sculpteur sur pierre, sur bois et sur ivoire.
Père de Johann Paul et de Jakob S. Il se fixa à Saint-Florian en 1711 où il exécuta de nombreuses sculptures, toutes pour l'abbaye de cette ville.

SATTLER Maria Franziska
Morte en 1792. XVIII^e siècle. Active à Saint-Florian. Autrichienne.
Peintre.
Femme de Jakob S.

SATTLER Maximilian
Né vers 1625 à Riedlingen. Mort le 30 juillet 1691 à Kemnath. XVII^e siècle. Allemand.
Peintre.
Il exécuta des peintures pour l'hôtel de ville et l'église de Kemnath.

SATTLER Philipp ou Sadler
Né vers 1696 à Wenns (Tyrol). Mort le 21 mai 1738 à Olmütz. XVIII^e siècle. Autrichien.
Sculpteur et peintre.
Père du peintre Josef Ignaz S. Il exécuta une fontaine, des statues et un autel pour la ville et les églises d'Olmütz.

SATTLER Thomas, dit Gaudes
XIX^e siècle. Autrichien.
Modeleur.
Le Musée de Königswart conserve de lui deux statues en terre cuite (*Luna et Mars*) et un buste de *Metternich* réalisés vers 1830.

SATTLER Wilhelm ou Julius Ferdinand Wilhelm
Né le 17 février 1796 à Dresde. Mort le 8 mai 1866 à Dresde. XIX^e siècle. Allemand.

Portraitiste.
Élève de C. A. Lindner et de Pochmann à l'Académie de Dresde.

SATTMANN Josef
Mort le 26 juin 1849 à Klagenfurt. XIXᵉ siècle. Actif à Ferlach.
Autrichien.
Peintre.
Il peignit des tableaux d'autel pour les églises de Ferlach et de
Maria Saal.

SATURNINUS
Iᵉʳ siècle. Actif dans la première moitié du Iᵉʳ siècle. Antiquité
romaine.
Tailleur de camées.
Il a taillé un camée représentant le portrait d'une femme.

SATYREIOS
IIIᵉ siècle avant J.-C. Antiquité grecque.
Tailleur de camées.
Il a taillé sur cristal le portrait de la reine d'Égypte Arsinoë.

SATYRO. Voir **POELENBURGH Cornelis Van**

SATYROS
Originaire de Paros. IVᵉ siècle avant J.-C. Antiquité grecque.
Sculpteur de statues, bustes.
Il travaillait au milieu du IVᵉ siècle avant J.-C. Avec Scopas et
Bryaxis, il collabora à la décoration du mausolée d'Halicarnasse
et participa peut-être à sa construction en compagnie de
Pytheos. En tant que sculpteur, il fut une sorte de portraitiste
mondain, représentant les membres de la dynastie des Heca-
tomnides.
Le plus impressionnant de ses portraits est sans doute celui de
Mausole, exécuté comme une statue monumentale d'une
rigueur impressionnante mais aussi d'une individualité très
marquée.

SATYROS
IVᵉ siècle avant J.-C. Antiquité grecque.
Sculpteur de statues.
Il a sculpté une statue à Larissa vers 300 avant Jésus-Christ.

SATZINGER Karl
Né le 6 juillet 1864 à Bubenheim. XIXᵉ-XXᵉ siècles. Allemand.
Sculpteur.
Il fut élève de W. Ruemann. Il travailla à Grosshadern, près de
Munich.

SAUBER Robert
Né le 12 février 1868 à Londres. Mort le 10 septembre 1936.
XIXᵉ-XXᵉ siècles. Britannique.
Peintre de scènes de genre, portraits, dessinateur, illus-
trateur.
Petit-fils du peintre animalier Charles Hancock, il fit ses études à
Munich, puis à Paris, à l'Académie Julian. En 1890, il s'installa à
Londres. Il fut membre de la Society of British Artists ; vice-
président de la Royal Miniature Society, de 1896 à 1898. Il
exposa à Londres à partir de 1888, notamment à la Royal Aca-
demy et Suffolk Street ; à Paris, au Salon des Artistes Français,
obtenant une médaille de troisième classe en 1907.
Il travailla pour divers magazines, parmi lesquels : English illus-
trated magazine, Illustrated London News, Lectures pour tous.
BIBLIOGR. : Marcus Osterwalder, in : Dictionnaire des illustra-
teurs 1800-1914, Ides et Calendes, Neuchâtel, 1989.
VENTES PUBLIQUES : LONDRES, 30 mars 1994 : Constance She-
pherd et son Borzoï, h/t (195,5x131) : GBP 45 500.

SAUBERG Johan ou **Sauerberg** ou **Saurberg**
XVIIIᵉ siècle. Actif dans la première moitié du XVIIIᵉ siècle. Sué-
dois.
Sculpteur sur bois.
Il exécuta des statues pour les églises d'Osmo et de Danmark.

SAUBERGUE John
XIXᵉ siècle. Actif dans la première moitié du XIXᵉ siècle. Britan-
nique.
Peintre de paysages et de figures.
Il exposa à Londres de 1829 à 1830.

SÄUBERLI Peter
Né en 1930. XXᵉ siècle. Suisse.
Peintre, aquarelliste.
MUSÉES : AARAU (Aargauer Kunsthaus) : Fossil 1972 – Das Dun-
kle 1975.

SAUBES Léon Daniel ou **Daniel**
Né le 6 mars 1855 à Guiche (Pyrénées-Atlantiques). Mort le
14 juillet 1922. XIXᵉ-XXᵉ siècles. Français.

Peintre d'histoire, scènes de genre, figures, portraits.
Il fut élève de Léon Bonnat. Il exposa, à partir de 1880, au Salon
de Paris, puis Salon des Artistes Français, dont il fut sociétaire. Il
obtint une mention honorable en 1880, une médaille de troi-
sième classe en 1893, une de deuxième classe en 1895, une
médaille d'argent pour l'Exposition Universelle de 1900 ; socié-
taire hors-concours, il était membre du Comité et du Jury. Il fut
promu chevalier de la Légion d'honneur en 1900.
MUSÉES : BAYONNE (Mus. Bonnat) : Tête de Victor Hugo –
CAHORS : L'Enfant endormi.
VENTES PUBLIQUES : PARIS, oct. 1945-juil. 1946 : Pêcheurs sur la
grève le haut de leurs corps éclairé par les derniers rayons du
soleil : FRF 4 000 – PARIS, 9 juil. 1992 : Portrait de Mme de Castex
avec son fils Léon, h/t (215x125) : FRF 14 500.

SAUBIDET GACHE Tito
Né en 1891 à Buenos Aires. XXᵉ siècle. Argentin.
Peintre, affichiste.
Il étudia la peinture avec Francisco Paolo Parisi et l'architecture
à Paris. Il figura au Salon des Humoristes de Paris en 1914, obte-
nant le premier prix au concours des affiches. Il reçut aussi un
diplôme d'honneur à l'Exposition Internationale des Arts Déco-
ratifs de Paris. Il fut nommé professeur à l'École d'Architecture
de Paris.
MUSÉES : PARIS (Mus. de l'Armée).

SAUCE Jean Louis
Né vers 1730 à Paris. Mort en 1788 à Paris. XVIIIᵉ siècle. Fran-
çais.
Peintre de sujets mythologiques, dessinateur.
Il fut élève de l'Académie Royale de Paris.
VENTES PUBLIQUES : NEW YORK, 10 jan. 1996 : Sacrifice à Priape ;
Bacchanale près d'un temple, craie noire et encre, une paire
(29,2x47) : USD 7 820.

SAUCEDO ou **Salcedo** (?)
XVIᵉ siècle. Espagnol.
Sculpteur.
Il sculpta sur bois le monument de Pâques de la cathédrale de
Séville en 1561. Il est peut-être à identifier comme l'un des SAL-
CEDO.

SAUCEDO. Voir aussi **SALCEDO**

SAUCKEN Ernst von
Né le 26 septembre 1856 à Tataren (près de Tarputschen).
XIXᵉ siècle. Allemand.
Peintre de paysages, de scènes de chasse et d'animaux.
Élève de Karl Steffeck et Christian Kröner.

SAUCLY Denis
Né au XVIᵉ siècle à Sainte-Menehould (Marne). XVIᵉ siècle.
Français.
Peintre.
Il travailla en 1570 au palais ducal de Nancy.

SAUDAN Olivier
XXᵉ siècle.
Sculpteur.
MUSÉES : LAUSANNE (Mus. canton. des Beaux-Arts) : L'Exécution
du Major Davel 1980.

SAUDE Antonio
Né le 2 juillet 1875 à Lisbonne. Mort en 1958. XXᵉ siècle. Por-
tugais.
Peintre de scènes de genre, figures, paysages, marines.
Il fut élève de Carlos Reis à l'École des Beaux-Arts de Lisbonne.
En 1945, il collabora à la fondation du groupe des Artistes Portu-
gais. Il figura dans les expositions collectives : à partir de 1901,
Salon de la Société Nationale des Beaux-Arts, à Lisbonne, dont il
fut l'un des fondateurs ; 1908, 1923 Expositions Internationales
de Rio de Janeiro ; 1929 Exposition Ibéro-américaine de Séville.
En 1959, une exposition rétrospective, à titre posthume, lui fut
consacrée. Il obtint une troisième médaille en 1901, une médaille
d'argent en 1908, une deuxième médaille en 1916, une médaille
d'argent en 1923, une médaille d'or en 1929, une première
médaille en 1936 et une médaille d'honneur en 1950.
BIBLIOGR. : In : Cien Anos de pintura en Espana y Portugal, 1830-
1930, Antiqvaria, t. X, Madrid, 1993.
MUSÉES : LISBONNE (Mus. d'Art. Mod.) : Jour de Marché – SÉVILLE
– SOARES DOS REIS.
VENTES PUBLIQUES : LISBONNE, 23-24 oct. 1973 : Marine :
PTE 51 000.

SAUDEK Rudolf
Né le 20 octobre 1880 à Kolin. XXᵉ siècle. Allemand.

Sculpteur de bustes, graveur.
Il fut élève des académies de Leipzig, de Prague et de Florence.
Musées : Leipzig (Mus. des Beaux-Arts) : *Buste de Nietzsche* –
Leipzig (Mus. mun.): *Buste d'Albrecht Kurzwelly* – Tribschen :
Buste de Richard Wagner.

SAUDEMONT Émile
Né le 14 octobre 1898 à Denain (Nord). xxᵉ siècle. Français.
Peintre de paysages, paysages urbains.
Il étudia à l'École des Beaux-Arts de Valenciennes, de Billotey et
de Lucien Jonas. Il fut admis à l'École des Beaux-Arts de Paris en
1914. Il exposa régulièrement au Salon des Artistes Français de
Paris, depuis 1946.
Il sait rendre avec charme et mouvement les sites parisiens les
plus connus. Il décora la mairie de Suresnes.
Musées : Denain – New York – Valenciennes – Zurich.
Ventes Publiques : Paris, 20 oct. 1997 : *Montmartre 1948*, h/t
(60x73) : FRF 8 000.

SAUDERAT Étienne
Né à Auxerre. xvᵉ siècle. Français.
Calligraphe et enlumineur.
La bibliothèque d'Amiens conserve de lui le *Livre des propriétés
des choses*, que cet artiste a enluminé.

SAUDNERS Heinrich ou Saunders-Dmochowski. Voir DMOCHOWSKI

SAUDUN Auguste de
xixᵉ siècle. Français.
Peintre de genre.
Le Musée Bonnat, à Bayonne, conserve de lui *La maison du
pêcheur.*

SAUER. Voir aussi SAUR

SAUER Christian
Né en 1731. Mort en 1786 à Stuttgart. xviiiᵉ siècle. Allemand.
Sculpteur et stucateur.
Il exécuta des sculptures dans le château de Karlsruhe et à la
Porte de Durlach de cette ville.

SAUER E. L.
xixᵉ siècle. Actif à Leipzig en 1829. Allemand.
Dessinateur.

SAUER Greta
Née en 1909 à Bregens. xxᵉ siècle. Active depuis 1937 en
France. Autrichienne.
Peintre à la gouache, peintre de collages.
Elle participe à des expositions collectives, à Paris, notamment
au Salon des Réalités Nouvelles en 1947, 1950, 1956, 1957 ; à
Marseille, Copenhague, San Francisco, Turin, etc. Elle exposa
aussi personnellement à Paris en 1948, 1950, 1951 et 1952.
Elle pratique l'abstraction depuis 1939. Elle passe aisément des
délicatesses gracieuses des collages à une sobre gestualité dans
les gouaches.
Bibliogr. : Michel Seuphor : *Diction. de la peint. abstr.*, Hazan,
Paris, 1957.

SAUER Heinrich
xixᵉ siècle. Allemand.
Peintre de fleurs.
Élève de Karl Röthig, il travaillait de 1824 à 1826 à Berlin. Il prati-
qua aussi l'horticulture.

SAUER Jacob
xviiiᵉ siècle. Allemand.
Sculpteur sur bois.
Il a sculpté les autels de la Vierge et de saint Joseph dans l'église
de Höpfingen entre 1758 et 1760.

SAUER Josef Eduard
Né le 12 mai 1868 à Buchelsdorf (près de Neustadt). Mort le
30 décembre 1909 à Pasing (près de Munich). xixᵉ-xxᵉ siècles.
Allemand.
Peintre de genre, portraitiste et paysagiste.
Élève de Raupp.

SAUER Mathias
Né en 1798. Mort le 21 février 1862 à Vienne. xixᵉ siècle.
Autrichien.
Peintre d'histoire.

SAUER Michel
xxᵉ siècle. Allemand.
Sculpteur.

Il vit à Düsseldorf. Il expose dans de nombreuses expositions
collectives et personnelles, dont : 1974, 1975, 1982, 1986 Galerie
Schnela, Düsseldorf ; 1976 Musée Haus Lange, Krefeld ; 1977
Kunsthalle de Düsseldorf ; 1985, 1986 Galerie Philippe Casini,
Paris.
Ses œuvres de petit format sont réalisées en matière simple :
plâtre, bronze, zinc ; de par leurs tailles et la qualité de leurs sur-
faces, elles apparentent l'art de Michel Sauer, selon Maïten
Bouisset, « autant à celui de l'orfèvre qu'à celui du sculpteur ».
Bibliogr. : U. Bischoff : catalogue *Michel Sauer*, Kunsthalle de
Kiel, 1987.

SAUER Walter Louis Émile
Né le 12 février 1889 à Saint-Gilles-les-Bruxelles. Mort le 6
septembre 1927 à Alger. xxᵉ siècle. Belge.
**Peintre de figures, portraits, pastelliste, graveur, dessi-
nateur, illustrateur, lithographe. Symboliste.**
Il fut élève de Montald, Jean Delville et d'Émile Fabry à l'École
des Beaux-Arts de Bruxelles. Il étudia également les maîtres de
l'estampe japonaise.
Il peignit essentiellement des femmes qui expriment à la fois sen-
sualité et réserve. Certaines de ses compositions sont chargées
d'un mystère extraordinaire. Il a illustré, en 1921, la *Symphonie
Macabre* de Limbosch.

Bibliogr. : In : *Dictionnaire biographique illustré des artistes en
Belgique depuis 1830*, Arto, Bruxelles, 1987.
Ventes Publiques : Londres, 25 mars 1980 : *Jeune fille au châle
imprimé*, craies de coul. et cr. (33,5x28,5) : GBP 1 300 –
Bruxelles, 10 déc. 1984 : *La femme au voile 1917*, dess. (40x29) :
BEF 55 000 – Bruxelles, 14 oct. 1985 : *Portrait de Jean*, dess.
(85x47,5) : BEF 95 000 – Bruxelles, 3 déc. 1986 : *Le Modèle 1919*,
dess. (51x45) : BEF 95 000 – Lokeren, 8 oct. 1988 : *Jeune femme*,
craie noire et past. (34,5x24) : BEF 170 000 – Londres, 19 oct.
1988 : *Buste de jeune fille*, fus. et cr. (44x37) : GBP 3 300 – Ams-
terdam, 10 avr. 1990 : *Méditation 1919*, cr./pap. (41,5x14,5) :
NLG 10 925 – Lokeren, 21 mars 1992 : *Jeune femme 1919*, past.
(49x34) : BEF 95 000 – Amsterdam, 9 déc. 1992 : *Portrait d'une
femme avec un voile sur la tête 1918*, fus. et cr./pap. (29,5x27,5) :
NLG 2 070 – Lokeren, 28 mai 1994 : *Femme crochetant*, aquar. et
past. (54,5x43,5) : BEF 145 000 – Amsterdam, 7 déc. 1994 :
Modestie 1920, cr., craie noire et cr. de coul./pap. (56x45,5) :
NLG 12 650 – Lokeren, 11 mars 1995 : *Jeune Bretonne 1926*,
past. (92,5x68) : BEF 440 000 – Paris, 30 nov. 1995 : *Femme à la
voilette 1922*, cr., fus. et reh. de past./pap. Japon (62,5x47) :
FRF 15 000 – Lokeren, 6 déc. 1997 : *Jeune femme pensive vers
1919*, past. et cr. (52,5x36) : BEF 330 000 ; *Nu au drap 1918*, san-
guine et craie noire (45x35) : BEF 200 000.

SAUER Wenzel
Né vers 1737. Mort le 26 novembre 1787 à Proskau. xviiiᵉ
siècle. Allemand.
Modeleur de faïence.
Il modela de nombreuses figurines pour la Manufacture de
faïence de Proskau.

SAUER Wilhelm
Né le 23 septembre 1865 à Odelshofen (près de Kehl). Mort le
20 mars 1929 à Durlach. xixᵉ-xxᵉ siècles. Allemand.
Sculpteur.
Il fit ses études à Paris, à Rome chez J. Kopf et à Karlsruhe.
Il réalisa des fontaines et des statues à Karlsruhe.

SAUER Wilhelm
Né le 27 septembre 1892 à Vienne. Mort le 10 décembre
1930. xxᵉ siècle. Autrichien.
Graveur, décorateur.
Il fut élève d'O. Prutscher et de R. von Larisch à Vienne. Il grava
surtout des ex-libris.

SAUERBERG Johan. Voir SAUBERG

SAUERBREY Jakob
xviiᵉ siècle. Allemand.
Médailleur.
Père de Jobst Friedrich Sauerbrey, il travaillait de 1688 à 1702 à
Berlin.

SAUERBREY Jobst Friedrich
xviiiᵉ siècle. Travaillant de 1703 à 1718. Allemand.

Médailleur.
Fils de Jakob S.

SAUERBREY Nicolaus Friedrich
Mort vers 1771 à Berlin. XVIIIe siècle. Allemand.
Graveur de cartes géographiques et de blasons.

SAUERBRUCH Horst
Né en 1941 à Rome, de parents allemands. XXe siècle. Allemand.
Peintre, technique mixte, aquarelliste, sculpteur, illustrateur. Abstrait-lyrique.
Il étudie, de 1963 à 1969, à l'Académie des Beaux-Arts de Munich, dont il est nommé professeur en 1972.
Depuis 1965, il participe à des expositions collectives nombreuses, surtout à Munich avec les Salons de la Maison de l'Art, le Salon d'Automne, etc., mais aussi dans des villes allemandes avec leurs Salons d'Été, parfois en groupe avec ses élèves, ainsi qu'au Caire et à Alexandrie en 1988, etc.
Depuis 1966, il expose personnellement dans de nombreuses galeries à Munich, Francfort, Mayence, et autres villes allemandes.
Depuis 1968, il a réalisé des décorations monumentales, peintures, sculptures, mosaïques, céramiques, etc., dans des églises, des bâtiments publics, chez des particuliers. Il a illustré plusieurs livres, récits et contes.
La diversité de ses techniques génère la diversité de ses œuvres. Ses peintures explorent la pluralité des courants de l'abstraction, lyrique, gestuelle, tachiste, informelle, matiériste. Ses objets sculptés donnent une continuité quasi humoristique à Dada.
BIBLIOGR. : Catalogue de l'exposition *Horst Sauerbruch*, galerie Karl & Faber, Munich, 1993, bonne documentation.

SAUERHARD
XVIIIe siècle. Allemand.
Peintre.
Il a peint vers 1766 des scènes de l'Histoire Sainte pour l'église du Saint-Sépulcre de Deggendorf.

SAUERLAND Philipp
Né en 1677 à Dantzig. Mort en 1750, 1760 ou 1762 à Breslau. XVIIIe siècle. Allemand.
Peintre animalier et portraitiste.
Il fut très connu comme peintre d'animaux ; mais il fit aussi des portraits. Il séjourna longtemps à Berlin, puis se fixa à Breslau.
Le Musée de Breslau conserve de lui *Nature morte*, et celui de Budapest, *Les paons*.
VENTES PUBLIQUES : PARIS, 9 avr. 1951 : *La chasse au cerf* : FRF 11 000.

SAUERLÄNDER Charles Jacques Antoine
Né le 8 octobre 1824 à Genève. Mort le 17 mars 1866. XIXe siècle. Suisse.
Miniaturiste et peintre sur émail.
Le Musée des Arts Décoratifs de Genève possède des œuvres de cet artiste.

SAUERLANDT Leurentz ou Sourlant
Né en 1640. XVIIe siècle. Actif à Amsterdan. Hollandais.
Peintre.

SAUERMAN Conrad ou Sauerman von der Göltsch
Né à Breslau. Mort en 1554. XVIe siècle. Allemand.
Médailleur.
Il travailla à la Monnaie de Breslau et à la Monnaie de Prague.

SAUERMANN Heinrich
Né le 12 mars 1842 à Flensbourg. Mort le 4 octobre 1904 à Flensbourg. XIXe siècle. Allemand.
Sculpteur sur bois.

SAUERMANN Konrad
XVIIe siècle. Actif à Strössendorf dans la première moitié du XVIIe siècle. Allemand.
Sculpteur sur bois.
Il sculpta le buffet d'orgues de l'église Saint-Pierre de Kulmbach.

SAUERSIK Carl
XIXe siècle. Actif à Mies. Autrichien.
Peintre.
Il peignit des tableaux d'autel pour des églises de Bohême.

SAUERWEID Alexander Alexandrovitch ou Zaouèrvéïd
XIXe siècle. Russe.
Peintre de marines.
Fils d'Alexandre Ivanovitch Sauerweid.

SAUERWEID Alexandre Ivanovitch ou Zaouèrvéïd
Né le 19 février 1783 en Courlande. Mort le 25 octobre 1844 à Saint-Pétersbourg. XIXe siècle. Russe.
Peintre d'histoire, batailles, animaux, paysages animés, aquarelliste, graveur.
Il fut élève de l'Académie de Dresde. Il passa de nombreuses années en France, mais en 1814, l'empereur Alexandre Ier l'appela à Saint-Pétersbourg.
Il peignit des batailles dans le style d'Horace Vernet. Il a produit également des eaux-fortes sur des sujets militaires, cavaliers, escarmouches de cavalerie, etc.

MUSÉES : MOSCOU (Gal. Tretiakov) : *Scène militaire – Soldats de la garde de Nicolas Ier – Akhmétka, le nain de Nicolas Ier – Voyage autour du monde de l'amiral Krusenstern*, deux aquarelles.
VENTES PUBLIQUES : PARIS, 1823 : *Sujet de bataille*, dess. en coul. à l'aquar. : **FRF 16** – PARIS, 1880 : *Cavaliers tartares ; Cavaliers russes*, aquar., aquar. et sépia, ensemble : **FRF 75** – PARIS, 20 mars 1899 : *Bivouac de cosaques aux Champs-Élysées* : **FRF 410** – PARIS, 31 mai 1928 : *Hussard à cheval*, lav. : **FRF 210** – PARIS, 22 nov. 1948 : *Cavaliers tartares*, deux pendants : **FRF 13 000** – PARIS, 5 fév. 1951 : *Le bivouac des cosaques aux Champs-Élysées*, cr., pl. et lav. : **FRF 10 000** – LONDRES, 3 juin 1983 : *Portrait de l'empereur Alexandre dans son carrosse*, aquar. (49,5x78,6) : **GBP 4 200** – LONDRES, 20 juin 1985 : *Portrait du général Thielmann ; Portrait d'un officier des Dragons*, aquar. et cr. reh. de blanc, une paire (40x35) : **GBP 1 800** – MONTE-CARLO, 29 nov. 1986 : *Cosaque à cheval*, aquar. et lav. (34x44,5) : **FRF 20 000** – NEW YORK, 13 oct. 1993 : *Promenade de Krasnow-Kabak 1813*, encre et aquar./pap. (59,4x93) : **USD 13 800** – LONDRES, 14 déc. 1995 : *L'Empereur Alexandre I et son cocher Ilya dans un cabriolet*, h/t (50x78,5) : **GBP 12 650** – LONDRES, 19 déc. 1996 : *L'Empereur Alexandre I et son cocher Ilya dans un cabriolet*, h/t (50x78,5) : **GBP 11 500**.

SAUERWEID Nicolas Alexandrovitch ou Zaouèrvéïd
Né en 1836 à Saint-Pétersbourg. Mort le 29 mai 1866 à Saint-Pétersbourg. XIXe siècle. Russe.
Peintre d'histoire, batailles, portraits.
Fils d'Alexandre Ivanovitch Sauerweid.
MUSÉES : MOSCOU (Gal. Tretiakov) : *Bataille près de Narva – Bataille*, esquisse.
VENTES PUBLIQUES : LONDRES, 15 nov. 1991 : *La bataille de Waterloo avec le général Wellington sur son cheval Copenhague*, h/t (206x340) : **GBP 7 150**.

SAUERWEIN Barlaam
XVIIe siècle. Actif dans la seconde moitié du XVIIe siècle. Autrichien.
Sculpteur d'autels.
Il a sculpté un autel dans l'église de Bozen en 1682.

SAUERWEIN Charlotte
XIXe siècle. Active à Berlin de 1814 à 1822. Allemande.
Peintre de genre, portraits.

SAUFFROIS. Voir JOUFFROY

SAUGER Amélie
XXe siècle. Française.
Peintre, pastelliste.
Elle fut élève de Marcel Baschet. Elle exposa au Salon des Artistes Français de Paris, dont elle fut sociétaire, y obtenant une mention honorable ; au groupe du Petit Palais en 1918 ; au « Nouveau Salon », peut-être des Surindépendants, en 1925 et 1926.

SAUGRAIN Claude Marin
Né en 1756 à Paris. XVIIIe siècle. Français.
Graveur, dessinateur.
Fils du libraire Saugrain, établi rue de la Bûcherie, à l'enseigne *Aux Écoles de Médecine*, il fut élève de N. Cochin. Il entra à l'École de l'Académie Royale au mois de septembre 1775.

SAUGRAIN Élise
Née en 1753 à Paris. Morte après 1783. XVIIIe siècle. Française.
Graveur de reproductions, dessinatrice.
Elle fut élève de Moreau le Jeune. Nous croyons qu'elle était

sœur du graveur Claude Marin Saugrain et fille du libraire Saugrain, établi rue de la Bûcherie.

On connaît surtout d'elle des reproductions d'œuvres de L. G. Moreau, dit l'Aîné, qu'elle traita avec beaucoup de talent, notamment *Vues des environs de Paris* (deux planches), *Vues du château de Madrid, du Pont de Bagatelle, du Château de Vincennes*. On cite également une *Vue de Dresde*, d'après J. G. Wagner, gravée en 1783.

VENTES PUBLIQUES : PARIS, 1897 : *Paysage* : **FRF 340.**

SAUGY Louis
Né le 7 février 1863 à Paris. XIX^e-XX^e siècles. Français.
Peintre d'architectures, dessinateur.
MUSÉES : BERNE : *San Remo, vieille ville.*

SAÜL Peter
Né le 16 août 1934 à San Francisco (Californie). XX^e siècle. Américain.
Peintre, peintre à la gouache, dessinateur, lithographe.
Pop'art, figuration narrative.

Il fit ses études à l'Université de Sanford ; à l'École des Beaux-Arts de Californie, de 1950 à 1952 ; puis à l'Université Washington de Saint Louis, dans le Missouri. De 1952 à 1956, il eut l'occasion de travailler avec Fred Conway. Il séjourna en Europe entre 1956 et 1964 au moment où le pop art explose aux États-Unis. De 1956 à 1958, il vécut en Hollande ; de 1958 à 1962, à Paris ; de 1962 à 1964, à Rome ; après quoi il retourna aux États-Unis, en Californie. Il paraît évident que ce fut pendant son long séjour en Europe, qu'il trouva le recul qui lui fit voir la civilisation américaine de l'extérieur et de loin, voire même du point de vue de ses victimes.

Il commença surtout à exposer en Europe, depuis le Salon de la Jeune Peinture, à Paris, en 1959, 1960. Il participa à de très nombreuses expositions internationales, non tellement aux expositions américaines consacrées aux artistes du pop art, où il semble qu'on hésite à l'intégrer, mais surtout en Europe, où il est extrêmement connu. Il figura dans diverses expositions collectives : 1961, *International Selection* du Dayton Art Institute, dans l'Ohio ; 1962 Université du Colorado ; de 1962 à 1965 *Société d'Art Américain Contemporain*, Institut d'Art de Chicago ; 1963 *New Directions*, Musée de San Francisco ; *A New Realist Supplement*, Musée de l'Université du Michigan ; 1^{er} Salon International des Galeries Pilotes, Musée Cantonal de Lausanne ; *Treize peintres à Rome*, Rome ; 1964 Institut d'Art de Chicago ; *New Realism*, Musée municipal de La Haye ; Musée du XX^e siècle, Vienne ; *Mythologies Quotidiennes*, Musée d'Art Moderne de Paris ; 1965 Groupe *1/65*, Musée d'Art Moderne de la Ville de Paris ; *La Figuration Narrative*, Paris ; 1966 *Peinture et Sculpture Aujourd'hui*, Musée d'Indianapolis ; 1967-1969 Salon de Mai, Paris ; 1969 Salon Comparaisons, Paris ; Musée Cantini, Marseille ; 1969-1971 Musée d'Art et d'Industrie, Saint-Étienne ; 1980 exposition rétrospective à De Kalb, University of Northern Illinois.

Il a également montré de nombreuses expositions personnelles de ses peintures : 1961, 1963, 1964, 1966 Chicago ; 1962, 1963, 1964, 1966 New York ; 1962, 1963, 1964, 1969, 1973 Galerie Breteau ; Paris ; 1963 Rome et Los Angeles ; 1964 Turin ; 1965 Cologne ; etc. Il a reçu, en 1962, le Prix « New Talent », consacré à l'art américain, ainsi que le Prix de la Fondation Copley.

Jean-Jacques Lévêque a très bien vu que « Peter Saül a moins directement participé à l'élaboration du mouvement pop art aux États-Unis, que décidé de l'explosion pop' en France ». Pourtant Peter Saül appartient bien à ce mouvement pop' des années 60, qui, comme l'écrit Danièle Giraudy « était une réaction figurative contre l'abstraction d'après-guerre, à partir de l'image stéréotypée et populaire de la bande dessinée, dont les héros sont la revanche de l'homme angoissé dans la civilisation industrielle ». Dans une première période, ce que Peter Saül exploita du pop'art ce ne sont, non pas l'aspect de constat impassible des « media » contemporains, de ce que Pierre Restany nomme le « folklore urbain », mais les procédés narratifs du dessin animé, dans le style Mickey de Walt Disney (sorte de *cartoons*, ce qui n'exclut pas la vulgarité), à la fin de dénoncer, encore assez symboliquement, les ridicules de la société de consommation. Ce fut cette première période, aux couleurs vives, au dessin amusant, alerte, qui influa sur l'apparition d'un pop' français, notamment chez Rancillac et Télémaque. Ensuite, la critique sociale de Saül se fit plus acerbe ; dans un style plus caricatural, une exagération des détails physiques, qui n'est pas sans évoquer parfois Otto Dix, il mit en cause financiers et politiciens. Enfin avec un dessin

délibérément monstrueux, formes molles et viscérales, une peinture à l'acrylique et des couleurs criardes horriblement acides, il adopta les thèmes de la contestation hippy, dénonçant, non sans un certain humour, la guerre du Viêt-nam et tous les crimes de la politique impérialiste des États-Unis. Claude Bouyeure écrit que « Dans une orgie de tons, toujours aussi acides, toujours également fluorescents, jaune vif, rose bonbon, tout y passe en vrac. Le Viêt-Nam et le problème noir..., la drogue et le sexe, le fric, Wall Street et la corruption... La nouvelle cuvée est plus sociale que politique. Le problème noir, la drogue, le capitalisme, passent au premier plan. La seringue hypodermique a remplacé le casque de G. I. et le fusil... » Le fait d'inscrire, à partir de 1967, le titre de l'œuvre dans l'espace pictural permet la suppression de toute forme d'équivoque. À partir de 1975, Peter Saül reprend à sa manière, dans des œuvres qui tiennent de la parodie, les grands chefs-d'œuvre de la peinture, comme *La Ronde de nuit* de Rembrandt ou *Guernica* de Picasso. ■ J. B., S. D.

BIBLIOGR. : In : Catalogue du *I^{er} Salon International des Galeries Pilotes*, Musée Cantonal, Lausanne, 1963 – in : Catalogue de l'exposition *1/65*, Musée d'Art Moderne de la Ville de Paris, Paris, 1965 – Danièle Giraudy, in : Catalogue de l'exposition *Cantini 69. Naissance d'une collection*, Musée Cantini, Marseille, 1969 – in : Catalogue de l'exposition *Peter Saül*, Musée d'Art et d'Industrie, Saint-Étienne, 1971 – Claude Bouyeure : *Saül ou la mauvaise conscience*, Opus International, Paris, 1973 – in : *Dictionnaire universel de la peinture*, Le Robert, Paris, 1975 – in : *L'Art moderne à Marseille. La collection du Musée Cantini*, Marseille, 1988 – in : *L'Art du xx^e* s., Larousse, Paris, 1991 – in : *Dictionnaire de l'art moderne et contemporain*, Hazan, Paris, 1992.

MUSÉES : CHICAGO (Art Inst.) – MARSEILLE (Mus. Cantini) : *San Francisco n° 2* 1966 – NEW YORK (Mus. of Mod. Art).

VENTES PUBLIQUES : LOS ANGELES, 27 fév. 1974 : *Girl n° 3* 1962 : **USD 800** – NEW YORK, 2 nov. 1984 : *Highway of Social Justice* 1965, cr. de coul., stylo-feutre et encre de coul./cart. (101,5x142,2) : **USD 3 800** – NEW YORK, 2 nov. 1984 : *De Kooning's Woman with bicycle* 1976, acryl./t. (255,2x191,7) : **USD 14 000** – NEW YORK, 23 fév. 1985 : *Combat happy Joe* 1965, cr. de coul., stylos-feutres et encres de coul. et stylo-bille (137,6x101,5) : **USD 3 500** – NEW YORK, 7 mai 1986 : *Sans titre* 1960, gche et cr. coul. avec collage, une paire (54x72,4 et 87,6x64,8) : **USD 2 500** – NEW YORK, 4 mai 1989 : *Étude du Guernica de Picasso* 1974, acryl. et cr./cart. (50,8x111,7) : **USD 12 100** – NEW YORK, 8 nov. 1993 : *Ice box 6* 1963, h/t (189,8x160) : **USD 13 800** – NEW YORK, 14 juin 1995 : *Big Money* 1964, cr. et marqueur/pap. (69,9x80) : **USD 1 955** – PARIS, 22 nov. 1995 : *Composition* 1964, gche, aquar., past. et cr. de coul./pap. (67x85) : **FRF 10 500** – PARIS, 3 mai 1996 : *Sans titre* 1970, acryl./pap. (105x81) : **FRF 8 500.**

SAULCY Denis
Né à Sainte-Menehould. XVI^e siècle. Actif dans la seconde moitié du XVI^e siècle. Français.
Peintre.

Il peignit le plafond de la Salle Nouvelle du Palais Ducal de Nancy en 1572.

SAULET Arnaldo
XIV^e siècle. Actif dans la première moitié du XIV^e siècle. Espagnol.
Sculpteur.

Il a sculpté en 1341 un bas-relief en albâtre sur un autel conservé au Musée archiépiscopal de Vich.

SAULI Giuseppe
XIX^e siècle. Actif à Turin dans la seconde moitié du XIX^e siècle. Italien.
Peintre de genre.

Il exposa à Turin, Rome, Livourne. Peut-être identique à Giuseppe ZAULI.

SAULINI L.
XIX^e siècle. Travaillant de 1850 à 1860. Britannique.
Tailleur de camées et dessinateur de portraits.

Le Metropolitan Museum de New York conserve de lui neuf camées.

SAULLES George William de
Né en 1862 à Birmingham. Mort le 21 juillet 1903 à Londres. XIX^e siècle. Britannique.
Médailleur.

Il fut graveur en chef de la Monnaie de Londres.

SAULMON. Voir SALMON

SAULMON Michelet. Voir **SAUMON**

SAULNIER Adam, dit **Adam-Saulnier**
Né le 24 août 1915 à Paris. XXᵉ siècle. Français.
Peintre.
Fils de peintres et de critiques d'art, il entra à l'École des Arts Appliqués à l'Industrie et, à dix-sept ans, travailla comme graphiste dans la publicité. Il fréquenta les académies de Montparnasse, notamment la Grande Chaumière. Il participa aux principaux mouvements de culture populaire, devint moniteur d'art plastique puis directeur technique de l'École des Métiers d'Art. Il fut successivement correspondant de guerre, chroniqueur et critique d'art pour la Radiodiffusion Télévision Française. Il exposa une première fois au Salon des Indépendants de Paris en 1935.
Renonçant à la publicité pour la peinture, il reçut des commandes de décoration d'églises et d'hôpitaux. Sa peinture fut à cette époque figurative et très réaliste. Puis sa peinture a évolué vers une expression où, sous la simplicité des formes et des sujets, apparaissent certains fantasmes dominants.

SAULNIER Emmanuel
Né en 1952 à Paris. XXᵉ siècle. Français.
Sculpteur, aquarelliste, dessinateur. Abstrait.
Il séjourne un an, en 1985-1986, à la Villa Médicis à Rome. Il vit et travaille à Paris. Il figure dans des expositions collectives : 1979 Centre G. Pompidou, Paris ; 1990 *Porcelaine*, Limoges ; 1991 *Sculpture*, musée-château d'Annecy.
Il montre ses œuvres dans des expositions personnelles : 1978 galerie Charley Chevallier, Paris ; 1986, 1989 galerie Montenay, Paris ; Villa Médicis, Rome ; 1987 galerie Édouard Manet, Genevilliers ; 1988 galerie Andata Ritorno ; 1991 Centre d'art contemporain du Domaine de Kerguéhennec (Morbihan) ; 1994 *Purgatoire* avec des sculptures inspirées de la *Divine Comédie* de Dante, en même temps qu'une exposition des dessins préparatoires des sculptures ; 1996 Atelier du musée Zadkine ; 1998 Centre d'art La Chaufferie à Strasbourg. Il obtint en 1992 le premier grand prix d'art contemporain de Flaine.
Ses sculptures, de grandes dimensions, sont composées de verre, de miroir et d'eau : symbolisation du passage de la pesanteur à la légèreté, de l'ombre à la lumière ; le spectateur se trouvant confronté à des effets de prisme et de loupe. Les œuvres ne sont pas des objets d'usage détournés mais des « inventions » mises au point grâce au dessin et à la collaboration avec des praticiens. La forme et l'orientation de l'œuvre est dictée par sa fonction même de contenant ; l'artiste s'exprime ainsi : « Ou ça se contient ou ça se répand. Quand ça se contient, ça se verticalise. Quand ça se répand, ça s'horizontalise ».
BIBLIOGR. : C. Perret, F. Dagognet, G. Collins : catalogue de l'exposition *Emmanuel Saulnier*, Kerguéhennec, 1991 – in : Art Press, Nᵒ 159, Paris, juin 1991 – in : Opus International, Nᵒ 126, Paris, automne 1991 – in : Art Press, Nᵒ 190, Paris, avr. 1994.

SAULNIER Jeanne de
Née en 1888 à Dour. XXᵉ siècle. Belge.
Peintre de figures, portraits, paysages, natures mortes.
Elle fut élève de Constant Montald à l'Académie des Beaux-Arts de Bruxelles.
BIBLIOGR. : In : *Diction. Biogr. illustré des Artistes en Belgique depuis 1830*, Arto, Bruxelles, 1987.

SAULNIER Michel
Né en 1956 à Rimouski (Québec). XXᵉ siècle. Canadien.
Peintre, sculpteur, technique mixte.
Ses œuvres sont composées d'éléments référentiels, bi et tri-dimensionnels, qui sous-tendent et dénotent une approche originale à l'appréhension de l'espace. Dans *Groupe des sept* 1983 (un ensemble de sept maisons standardisées avec paysages) : la maison, d'aspect ouvert ou fermé, est dessinée, peinte, vernissée, isolée, applatie au mur... l'image plastique, à transformations multiples, bouscule ainsi les conventions de la perception.
BIBLIOGR. : In : Catalogue de l'expos. *Les vingt ans du musée à travers sa collection*, Mus. d'art contemp., Montréal, 1985.
MUSÉES : MONTRÉAL (Mus. d'art Contemp.) : *Diptyque* 1983.

SAULO Georges Ernest
Né le 16 septembre 1865 à Angers (Maine-et-Loire). XIXᵉ-XXᵉ siècles. Français.
Sculpteur, médailleur.
Il fut le père de Maurice Saulo. Il fut élève de Pierre Jules Cavelier et de Louis Auguste Roubaud. Il exposa au Salon des Artistes Français de Paris, dont il devint sociétaire en 1888. Il reçut une médaille de troisième classe en 1889, une bourse de voyage en 1891, une médaille d'argent en 1889, pour l'Exposition Universelle.
MUSÉES : ANGERS – BEAUFORT – BRIVES.
VENTES PUBLIQUES : LONDRES, 25 sep. 1981 : *Dieu et la France*, bronze et ivoire (H. 32) : **GBP 500** – LOKEREN, 23 mai 1992 : *Buste de jeune femme*, bronze patine brune (H. 26, l. 32) : **BEF 50 000**.

SAULO Maurice
Né le 14 décembre 1901 à Paris. XXᵉ siècle. Français.
Sculpteur.
Il fut élève de Georges Ernest Saulo, son père, et de Jules-Félix Coutan. À partir de 1921, il exposa au Salon des Artistes Français de Paris, dont il fut sociétaire. Il obtint une mention honorable en 1921, une bourse de voyage en 1925, une médaille de bronze en 1925, une médaille d'argent en 1926, le premier second prix de Rome en 1927, une médaille d'or en 1934.
Il a souvent traité des sujets sentimentaux.
MUSÉES : ANGERS : *Résignation* – PARIS (Mus. du Petit-Palais) : *Venetia*.

SAULX Jean de. Voir **DESAULX Jean**

SAUM Georg
Né en 1736 à Saint-Peter en Bade. Mort en 1790 à Strasbourg. XVIIIᵉ siècle. Allemand.
Peintre.
Élève de Franz Ludwig Hermann à Kempten. Il travailla à Saint-Peter.

SAUMAREZ Marion
Née au XIXᵉ siècle à Londres. XIXᵉ-XXᵉ siècles. Britannique.
Peintre.
Elle figura aux expositions de Paris ; mention honorable en 1906.

SAUMON Michelet ou **Salemon** ou **Salmon** ou **Saulmon**
XIVᵉ-XVᵉ siècles. Travaillant de 1375 à 1416. Français.
Peintre, miniaturiste, sculpteur et médailleur.
Il travailla à Paris et fut peintre à la cour du duc de Berry de 1401 à 1416.

SAUNDERS. Voir aussi **SANDERS**

SAUNDERS John (?) ou **Sannders**
XVIIIᵉ siècle. Britannique.
Peintre de portraits, pastelliste.
Probablement père de John Sanders fils, auquel cas il se prénommerait vraisemblablement John. Il fut actif de 1730 à 1765.
MUSÉES : OXFORD (église du Christ) : *Portrait de Henry Aldrich*.

SAUNDERS Charles L.
XIXᵉ siècle. Britannique.
Peintre de paysages, aquarelliste.
Travaillant à Conway, il exposa à Londres, à la Royal Academy de 1881 à 1885.
MUSÉES : BOOTLE : *Lancastre*, aquarelle.
VENTES PUBLIQUES : NEW YORK, 15 oct. 1991 : *Crépuscule sur un canal du Devonshire*, h/t (60,9x96,5) : **USD 1 650**.

SAUNDERS Christina. Voir **ROBERTSON Christina**

SAUNDERS George
Né en 1762. Mort en juillet 1839 à Londres. XVIIIᵉ-XIXᵉ siècles. Britannique.
Architecte et dessinateur.
On cite de lui de remarquables dessins des ponts du Middlesex, exécutés en 1825 et 1826 et d'intéressantes études des églises de Vérone.
VENTES PUBLIQUES : LONDRES, 30 nov. 1983 : *The British Museum* 1801, cr., pl. et aquar., trois dess. (50x71) : **GBP 7 500**.

SAUNDERS George Lethbridge ou **Sanders**
Né en 1774 à Kinghorn. Mort le 26 mars 1846 à Londres. XVIIIᵉ-XIXᵉ siècles. Britannique.
Peintre de portraits, miniatures.
Il travailla d'abord chez un peintre de voitures d'Édimbourg, puis s'établit comme peintre en miniature et professeur de dessin. Il exécuta également un panorama d'Édimbourg. En 1807, il vint s'établir à Londres et y travailla avec succès. La princesse Charlotte, le duc de Cumberland, lord Byron, notamment, se firent peindre par lui. Vers 1812, il fit des portraits à l'huile et n'y réussit pas moins bien. Au cours de fréquents voyages qu'il fit sur le continent, il dessina de nombreux sujets d'après les anciens maîtres ; vingt-six dessins de ce genre sont conservés au Musée d'Édimbourg. Ses portraits se rencontrent assez fré-

quemment en Angleterre. La National Portrait Gallery de Londres conserve de lui le *Portrait du poète M. G. Lewis.*
VENTES PUBLIQUES : LONDRES, 20 sep. 1909 : *Portrait d'Alexandre Hope et de sa femme,* deux pendants : **GBP 5** – PARIS, 24 avr. 1910 : *Portrait de jeune femme* : **FRF 300.**

SAUNDERS Hébé, plus tard Mrs Ph. Aug. Barnard
XIX^e siècle. Britannique.
Miniaturiste.
Elle exposa à Londres de 1852 à 1857.

SAUNDERS Helen
Née le 4 avril 1885 à Croydon (Surrey). Morte le 1^er janvier 1963 à Holborn (près de Londres). XX^e siècle. Britannique.
Peintre de compositions murales, natures mortes.
Elle fit ses études à la Slade School, de 1906 à 1907, et à la Central School, à Londres. Elle signa le manifeste Vorticiste sous la signature de *H. Sanders.*
Elle prit part à diverses expositions collectives, dont : 1912, 1913, 1916, Allied Artists' Association ; 1914 *L'Art du XX^e siècle* à la Whitechapel Art Gallery ; 1915 exposition *Vorticiste* ; 1916 London Group ; puis, Holborn Art Society.
Elle travailla à la décoration du restaurant de la Tour Eiffel avec Wyndham Lewis. Après 1920, son style devint naturaliste.
MUSÉES : LONDRES (Tate Gal.) : *Composition abstraite monochrome* 1915 – *Composition abstraite en bleu et jaune* 1915 – *Dessin abstrait multicolore* 1915.

SAUNDERS John ou Sanders
XVIII^e siècle. Britannique.
Peintre et graveur en manière noire.
Il a gravé des portraits. Il travaillait vers 1750. Peut-être identique au peintre de portraits et pastelliste Saunders John (?).

SAUNDERS John, fils. Voir SANDERS, fils

SAUNDERS Joseph
XVIII^e-XIX^e siècles. Britannique.
Peintre de portraits, miniatures, graveur.
Père de Robert Saunders. Il exposa à la Royal Academy, à la Free Society, à la British Institution de 1772 à 1808. Il fut également éditeur.
Il peignit surtout des portraits de femmes, et son talent paraît avoir été fort apprécié.
MUSÉES : LONDRES (Victoria and Albert Mus.) : *Portrait du peintre William Beechey.*

SAUNDERS Joseph ou Sanders
Né en 1773 à Londres. Mort le 1^er janvier 1875 à Krzemienec. XVIII^e-XIX^e siècles. Britannique.
Peintre de genre, portraits, graveur.
Il fut élève de Longhi et se fixa en Pologne. Ses gravures sont datées de 1832 à 1836.

SAUNDERS L. Pearl
Née dans le Tennessee. XX^e siècle. Américaine.
Peintre, dessinatrice, illustratrice.
Elle fut élève de Chase, en Italie, de Hawthorne et l'Art Students' League de New York. Elle fut membre de la Société des Artistes Indépendants à Paris.

SAUNDERS Raymond
Né en 1934 à Pittsburgh (Pennsylvanie). XX^e siècle. Américain.
Peintre, dessinateur, peintre de collages, technique mixte. Nouvelles figurations.
Il a été élève de l'Institut de Technologie de Pittsburgh, entre 1950 et 1953, puis en 1960 ; de l'Academy of Fine Arts de Pennsylvanie, en 1953-1957 ; et du College of Arts and Crafts de Californie. Il a obtenu le Prix de Rome en 1964. Il séjourne régulièrement au Mexique. Il vit à Oakland, en Californie.
Il prend part à des expositions collectives aux États-Unis, et à l'étranger, dont : 1964-1974 Hollande, Danemark, Italie ; 1975-1985 Angleterre, Allemagne, Hollande, Danemark, France, Suisse, Italie, Corée. Il montre également ses œuvres dans de nombreuses expositions personnelles, parmi lesquelles : depuis 1979 Stephen Wirtz Gallery à San Francisco et Los Angeles ; depuis 1990 Galerie Resche à Paris.
Même si Raymond Saunders se rattache par son vocabulaire énergétique et viscéral de traces gestuelles à l'Expressionnisme américain, il est très proche de la génération qui lui succéda, celle des contemporains de Rauschenberg. L'artiste continue dans la tradition du collage, la mémoire jouant pour lui un rôle aussi important que l'acte créatif. Les références au Mexique

sont évidentes dans son œuvre. Son goût pour équilibrer des éléments picturaux spontanés avec d'autres plus organisés explique peut-être la profusion de damiers et de motifs géométriques choisis à partir d'illustrations de livres, d'affiches, ainsi que des éléments aussi disparates que la calligraphie orientale ou des dessins d'enfants. Coloriste intuitif, Raymond Saunders fait du noir un élément actif dans sa gamme de couleurs, un élément de composition plein de signification formelle et iconographique, que le blanc vient interrompre comme incisé à la craie avec des reproductions de fruits, fleurs, des mots et des chiffres.

SAUNDERS Richard
XVIII^e siècle. Travaillant à Londres en 1708. Britannique.
Sculpteur sur bois.
Il a sculpté les statues de *Gog* et de *Magog* au côté est du Guildhall de Londres.

SAUNDERS Robert
XVIII^e-XIX^e siècles. Actif de 1790 à 1828. Britannique.
Miniaturiste.
Fils de Joseph Saunders. Il exposa trente et une miniatures à la Royal Academy de 1801 à 1828.

SAUNDERS WADE
XX^e siècle.
Sculpteur.
Elle fut élève de l'école des Beaux-Arts de Rouen, où elle a exposé avec Anne Rochette en 1996.

SAUNHAC Marie Auguste de
Né à Tarbes (Hautes-Pyrénées). XIX^e siècle. Français.
Peintre d'histoire, scènes de genre.
Élève de Bonnat, il débuta au Salon en 1877.

SAUNIER Charles
Né le 17 septembre 1815 à Montlhéry (Seine-et-Oise). Mort le 29 avril 1889 à Paris. XIX^e siècle. Français.
Peintre d'histoire, compositions religieuses, portraits, peintre de cartons de vitraux.
Élève d'Ingres, il se lia dans son atelier avec Chassériau. Il fit le voyage de Rome et à son retour, subissant un instant l'influence d'Ary Scheffer, il exécuta une grande composition philosophico-religieuse où se trouvaient réunis le Christ et les sages de l'Antiquité. Cet essai ne réalisa pas ses espérances, et, dès lors, il se consacra presque exclusivement au portrait, séjournant successivement à Dôle, Rethel, Lyon, Vienne, Saint-Étienne, Orléans et Nantes.
De retour à Paris vers 1860, il exposa à la plupart des Salons, depuis 1862 jusqu'en 1887. Parmi les portraits peints ou pastellés qui ont figuré à ces expositions, signalons : *Mme de Louvencourt* (1862), *Mme Bertillon* (1868), *Mme Goizet* (1869), *Mme Jacquin* (1873), *L'Architecte Pierre Chabot* (1878), *Le Docteur Robinet* (1887). Il avait aussi envoyé son portrait par lui-même en 1870 et celui de sa femme, elle-même peintre, en 1878. Il a également exécuté quelques peintures religieuses et des cartons de vitraux.
MUSÉES : OISEMONT (église) : vitraux.

SAUNIER Charlotte
Née à Orléans. XIX^e siècle. Française.
Peintre de genre, portraits.
Elle fut élève de son père Charles Saunier. Elle exposa au Salon entre 1866 et 1869.

SAUNIER Hector
Né en 1936 à Buenos Aires. XX^e siècle. Argentin.
Graveur.
Il suit des études d'architecture, de composition et de théorie de la couleur avec H. Cartier. Puis il étudie la gravure avec S. W. Hayter à l'Atelier 17 à Paris. De 1963 à 1965, il voyage en Angleterre. Il vit et travaille à Paris. Il prend part à des expositions collectives, notamment à la biennale de Menton en 1972.

SAUNIER Marcel
XIX^e siècle. Français.
Peintre de genre, paysages.
Il exposa entre 1839 et 1841.

SAUNIER Noël
Né le 28 septembre 1847 à Vienne (Isère). Mort le 7 janvier 1890 à Paris. XIX^e siècle. Français.
Peintre de genre, portraits, paysages, aquarelliste, illustrateur.
Il est le fils de Charles Saunier. Il fut élève de son père et d'Isidore Pils à l'École des Beaux-Arts de Paris. Mais la guerre vint interrompre ses études. Les hostilités terminées, il renonça à l'en-

seignement académique et refit son éducation artistique par l'étude du plein air et de la figure dans le paysage. Il exposa au Salon de Paris, à partir de 1870, la même année il monta en loge. Il reparut au Salon de 1872. Il fut récompensé à l'Exposition Universelle de 1900.

On cite de lui : *Gladiateurs se rendant au cirque, La Baignade* et *Dans le parc* ; cette dernière toile dénote surtout le parti pris de clarté qui marquèrent ses œuvres postérieures : *Ophélie* 1874, *Marguerite* 1875, *Arrivée du train* 1878, *Dans la basse-cour, Château de Dré* 1880, auxquels succédèrent une scène de la Révolution modernisée : *Ici l'on danse* 1881, *Marché en Province* 1884. Une suite de séjours en Saône-et-Loire, l'orientèrent vers la vie paysanne et, renouvelant sa manière, il peignit successivement : *Foin de novembre dans le Charolais – Marché aux cochons à Aigueperse – Le tambour du village – Bestiaux mis en wagon – Un marché de dindons dans l'Isère.* Il a illustré la première série des *Mémoires des autres* de Jules Simon et, pour le libraire Conquet, enrichi d'aquarelles originales les marges d'un certain nombre de volumes d'amateurs.

Noël Saunier - 1887-

Musées : Albi : *Marché en Province* – Nancy (Mus. des Beaux-Arts) : *Marché aux cochons à Aigueperse* – Saint-Malo : *Le Bac.* **Ventes Publiques :** Paris, 1872 : *Bords de la Seine à Samois,* aquar. : **FRF 60** – Paris, 1900 : *Canal à Montargis,* aquar. : **FRF 70** – Paris, 4 déc. 1944 : *Parade foraine* : **FRF 6 500** – Paris, 12 mai 1950 : *Ophélie* 1874 : **FRF 4 000** – Paris, 2 juin 1950 : *Bal public sous la Révolution* : **FRF 35 000** – Milan, 10 déc. 1980 : *Scène biblique,* h/t (81x70) : **ITL 1 600 000** – New York, 2 déc. 1986 : *Les jeunes mariés* 1879, h/t (65,5x92) : **USD 7 000** – New York, 23 mai 1989 : *La lecture en forêt ; Le pique-nique* 1871, h/t, une paire (chaque 41,3x55,2) : **USD 29 700** – New York, 24 oct. 1990 : *Un après-midi de détente,* h/t (41x54) : **USD 11 000** – Paris, 12 déc. 1990 : *À Montmorency* 1885, h/t (26x55) : **FRF 10 000** – New York, 12 oct. 1993 : *La quête après la danse,* h/t (65,4x92,7) : **USD 9 200** – Londres, 17 nov. 1993 : *Le passe-temps du seigneur* 1876, h/t (84x134,5) : **GBP 3 450** – Paris, 3 déc. 1993 : *Visite au château,* h/t (32x24,5) : **FRF 6 000** – Paris, 13 juin 1994 : *Sur le quai* 1873, h/t (64x92) : **FRF 58 000.**

SAUNIER Octave Alfred
Né à Paris. XIXᵉ siècle. Français.
Paysagiste.
Élève de Ciceri. Il débuta au Salon de 1865.
Ventes Publiques : Paris, 17 fév. 1902 : *Le lièvre et les grenouilles* : **FRF 430** – Paris, 6 juin 1945 : *Faisans sous bois* 1868, aquar. : **FRF 200** – Londres, 6 déc. 1973 : *L'après-midi au bord de la rivière* : **GBP 1 100** – Paris, 7 nov. 1984 : *Nymphes,* h/t (199x300) : **FRF 68 000.**

SAUNOIS Nicolas
Né le 23 février 1750 à Sampigny. XVIIIᵉ siècle. Français.
Peintre.
Frère de Nicolas Charles S. Il fit ses études à Rome et a peint un *Saint Michel* dans l'abbatiale de Saint-Mihiel.

SAUNOIS Nicolas Charles
Né en 1751. XVIIIᵉ siècle. Français.
Sculpteur.
Frère de Nicolas S.

SAUPE Louis
XIXᵉ siècle. Travaillant à Kassel et Dresde de 1845 à 1847. Allemand.
Peintre de genre et lithographe.

SAUPIQUE Georges Laurent
Né le 17 mai 1889 à Paris. Mort le 8 mai 1961 à Paris. XXᵉ siècle. Français.
Sculpteur.
Il fut élève de Jules-Félix Coutan, d'Hippolyte Lefebvre et d'Aristide Rousaud. Il figura dans diverses expositions collectives parisiennes, dont : 1922, 1924, 1945, Salon des Artistes Français ; depuis 1923, Salon d'Automne ; 1925 Salon des Arts Décoratifs ; depuis 1926, Salon des Tuileries, dont il devint sociétaire en 1930 ; 1931 Exposition Coloniale. Il obtint une médaille de bronze en 1922, un diplôme d'honneur à l'Exposition Internationale de 1937. Il fut promu chevalier de la Légion d'honneur en 1938.
Son buste de la *Quatrième République* fut choisi par la Ville de

Paris pour être placé dans les mairies, on lui doit également *Berlioz écoutant l'inspiration,* qui se trouve place de Vintimille et qui remplaça le bronze fondu pendant l'occupation.
Musées : Le Caire : *Tête d'enfant* – Paris (Mus. d'Art Mod. de la Ville) : *Tête de jeune Arabe – Jeune fille nue* – Toul : *Buste.* **Ventes Publiques :** Paris, 19 oct. 1983 : *Visage de femme,* bronze patine brune (H. 54) : **FRF 25 000.**

SAUPPE Johann Gottlob
XVIIIᵉ siècle. Actif dans la seconde moitié du XVIIIᵉ siècle. Allemand.
Sculpteur.
Il a sculpté des chapiteaux pour l'église de la Sainte-Croix de Dresde.

SAUR Ferdinand Joseph
XVIIIᵉ siècle. Actif à Ehingen de 1734 à 1746. Allemand.
Peintre de figures.

SAUR Hans Michael
Né le 29 septembre 1692 à Fribourg. Mort le 6 janvier 1745 à Fribourg. XVIIIᵉ siècle. Allemand.
Peintre.
Il exécuta des peintures dans les églises de Fribourg, de Saint-Peter dans la Forêt Noire et de Sölden.

SAUR J. F.
XVIIIᵉ siècle. Actif à Augsbourg. Allemand.
Dessinateur de vues et d'ornements.

SAURA Antonio
Né en 1930 à Huesca (Aragon). Mort le 22 juillet 1998. XXᵉ siècle. Depuis 1953 actif aussi en France. Espagnol.
Peintre de sujets religieux, portraits, graveur, peintre à la gouache, aquarelliste, lithographe, dessinateur. Tendance surréaliste, puis expressionniste-abstrait. Groupe El Paso.
Une grande maladie le tint allongé pendant plusieurs années de son enfance, ce qui lui interdit la poursuite de ses études universitaires. Il commença à peindre à l'âge de dix-sept ans sans toutefois suivre non plus d'enseignement artistique défini. À partir de 1947, il travailla tous les étés à Cuenca. En 1953, il arriva à Paris, y restant trois années. Il est possible que ce soit pendant ce séjour qu'il fut intéressé et influencé par le groupe surréaliste, qui l'aurait d'ailleurs sitôt déçu qu'attiré, celui-ci lui semblant trop ancré dans la nostalgie. On peut admettre que ce fut au cours de ce même séjour que, profitant du recul, Antonio Saura prit une nette conscience de la réalité sociale et politique espagnole. Ainsi, dès son retour à Madrid, en 1957, il fut, avec certains artistes de sa génération, Millares, Canogar et Feito, l'un des promoteurs du groupe *El Paso,* exposant les idées du groupe dans une revue du même titre ; ce mouvement manifestant l'existence d'une peinture espagnole moderne, en réaction contre l'art officiel prôné par le gouvernement réactionnaire franquiste. Il revint s'installer définitivement à Paris, en 1967. En 1968, déprimé, il détruisit une centaine de tableaux, et, pendant une dizaine d'années, abandonna la peinture au profit de l'estampe, de la gravure et du travail sur papier. Puis, il partit vivre à la Havane pendant un an.
Il prend part à de nombreuses expositions collectives, notamment : 1953 Iᵉʳ Salon International des Galeries Pilotes au Musée Cantonal de Lausanne ; 1957 Biennale de São Paulo ; 1958 Venise ; 1963 exposition de l'*École de Paris* à la galerie Charpentier à Paris ; Documenta 3 à Kassel ; 1965 exposition de la *Figuration Narrative* à Paris, où il fut invité par Gérald Gassiot-Talabot ; puis, régulièrement au Salon de Mai à Paris ; 1989-1990 exposition itinérante à Genève, Valence, Madrid, Munich et Toulouse ; 1994 Musée d'Art Moderne de Lugano.
Il montre également ses œuvres dans des expositions personnelles, dont : 1956 Direction Générale des Beaux-Arts à Madrid, galerie Stadler à Paris ; 1961 Munich, Milan ; 1961, 1964 galerie Pierre-Matisse à New York ; 1963 Paris, Palais des Beaux-Arts de Bruxelles, Stedelijk Museum d'Eindhoven, Musée de Rotterdam, Musée d'Art Moderne de Buenos Aires, Musée d'Art Moderne de Rio de Janeiro ; 1964 Kunsthalle de Baden-Baden, Musée de Göteborg ; 1964, 1979 Stedelijk Museum d'Amsterdam ; 1966 Maison des Amériques à La Havane ; 1968 Munich, Francfort ; 1970 Paris ; 1980 Mexico, Madrid, Barcelone, Tokyo ; 1981 Majorque, Paris, Colombie ; 1982 Saragosse ; 1983 Paris, Madrid, Luxembourg ; 1984 Berlin, Barcelone, Munich ; 1985 Helsinki, Berlin, Genève, Paris, Madrid, Vienne ; 1987 galerie Stadler, Paris ; 1990 exposition

rétrospective *Antonio Saura, peintures 1956-1985*, Madrid ; 1991 exposition rétrospective de ses peintures de 1959 à 1964 à l'*Artcurial* de Paris ; 1997 galerie Lelong, Paris ; etc. Il obtient diverses récompenses, dont : 1960 Prix Guggenheim ; 1964 Prix Carnegie ; 1966 Grand Prix de la Biennale « Bianco e nero » à Lugano ; 1968 Premier Prix de la Biennale de Menton.

Autodidacte, il commença déjà à peindre, entre 1948 et 1950, des *Constellations*, des *Rayogrammes* et des *Paysages* (paysages du subconscient) d'influence surréaliste. Certains font débuter sa période surréaliste en 1954, d'autres en 1957 ; 1954 paraissant plus vraisemblable. Dans cette période, dont les productions sont peu vues, des objets sans existence réelle, comme les objets indéterminés figurant dans les peintures d'Yves Tanguy, étaient solidement représentés dans un espace conforme aux lois de la perspective. Puis, il prit très vite ses distances avec le surréalisme. Il s'intégra dès lors dans le courant de l'expressionnisme abstrait, représenté aux États-Unis par De Kooning, dont Pierre Restany impute l'apparition à une réaction contre la sclérose automatisée des techniques gestuelles s'exerçant dans la gratuité de la non-représentation. L'œuvre de Saura se voudrait, à l'évidence, continuatrice du très grand courant de l'expressionnisme espagnol, qui fut porteur, alternativement ou simultanément, des véhémentes protestations de l'homme contre son destin ou des revendications contre les criantes injustices de l'histoire et des sociétés. Aussi ses admirations concernent-elles Le Greco, vélasquez, Ribera, Zurbaran, Goya et Picasso auxquels il s'intéressa très tôt. Simultanément avec la prise de conscience du contenu spirituel qu'il voulait donner à son expression artistique, Antonio Saura découvrit les moyens appropriés et à son propre tempérament et à la violence contestatrice qu'il voulait exprimer, dans les techniques gestuelles, celles de l'expression et non celles de la calligraphie, exploitées alors par Jackson Pollock.

S'il employa des matériaux divers, qui ajoutent à la densité de ses couleurs sourdes, avant 1954 ; s'il employa des couleurs violentes, en 1954 et 1955 ; depuis 1955, son langage plastique, sauf la succession des thèmes, a présenté une remarquable continuité. Le thème développé occupe la presque totalité de la surface de la toile ; sauf de rares accents de rouge et de bleu, la peinture est constituée en fait d'un dessin de peinture noire et blanche, de terre de sienne brûlée, terre d'ombre brûlée, ocre jaune, jaune de mars, qui crée l'unité. Ce dessin doit beaucoup dans son « tracé », aux techniques gestuelles ; en fait, quant à l'esprit de la déformation et de l'expression, il doit encore beaucoup plus à l'expressionnisme de Picasso, qui constitue certainement la clause minimisante d'Antonio Saura. Son œuvre tourne autour d'une exploration singulière de la figure humaine, les différents thèmes s'entrecroisant plus qu'ils ne se succèdent chronologiquement. Il paraphrase des thèmes classiques : *Crucifixion*, *Tentation de saint Antoine*, *Sainte Thérèse d'Avila*, les *Prêtres*, et en introduit d'autres, tels que les *Portraits Imaginaires*. Ces nombreux portraits tels que : *Ritva dans son fauteuil*, *Goya*, *Silvia*, la *Duchesse d'Albe*, *Brigitte Bardot*, *Philippe II*, pour lesquels il utilise souvent une image toute faite (portrait d'un grand peintre ou photographie de mode), où il ajoute son propre regard. Il parvient à donner à l'image un autre aspect presque abstrait, allant parfois jusqu'à la monstruosité ; ce qui compte pour lui c'est l'impact fantasmatique de l'image qu'il produit. On cite encore de lui : les *Écorchés* ; les *Nus*, aux sexes exhibés en gloire et en honte ; les *Foules*, réunies pour crier leur colère.

Ce climat, où s'exprime l'esprit douloureux et meurtri de l'artiste, on le retrouve également dans son œuvre lithographique, qui constitue une part importante de son œuvre, en particulier dans les 42 lithographies qui illustrent *Trois Visions* de Francisco de Quevedo. Il a également publié, en 1959, un recueil de seize lithographies *Pintiquinestras*. Reprenant Quevedo, en 1961, il a illustré de quelques eaux-fortes une édition des *Songes*. En 1963, il a réalisé les dix sérigraphies en couleurs de *Diversaurio*. Il a créé, enfin, une série de sérigraphies intitulée *Cocktail Party*, c'est-à-dire des histoires de cocktail où les conversations passent du coq à l'âne. À La Havane, il a participé à des réalisations muralistes. À côté de ses œuvres peintes, il a découpé et collecté des images de toutes sortes qui lui servent de support iconographique, et il a exécuté des compositions graphiques réalisées à partir de cartes postales, d'images de magazines et de bandes dessinées, sorte de collages où il utilise une technique mixte d'huile et d'encre. En 1983, il réalise l'espace scénique du Ballet *Carmen*, d'Antonio Gadès, pour son frère le cinéaste Car-

los Saura. S'expliquant sur la permanence de son travail, Antonio Saura précise qu'il est motivé « par l'intérêt pour certaines zones d'intensité de l'art du passé et du présent, par la fascination pour le monstrueux, par la cruauté et l'ironie de la vision, la beauté de l'obscène », et il écrit d'ailleurs : « Si je ne pouvais pas peindre, j'aurais recours à d'autres moyens pour m'exprimer : poignarder les murs... crier ».

■ Jacques Busse, Sandrine Delcluze

BIBLIOGR. : José Ayllon, in : *Peintres Contemporains*, Mazenod, Paris, 1964 – Fernando Arrabal : Catalogue de l'exposition *Saura*, galerie Stadler, Paris, 1969 – in : *Dictionnaire universel de la peinture*, Le Robert, Paris, 1975 – in : Catalogue de l'exposition *Écritures dans la peinture*, Villa Arson, Nice, 1984 – Mariuccia Galfetti, in : *L'œuvre gravé 1958-1984*, Yves Rivière éditeur, Paris, 1985 – Catalogue de l'exposition *Antonio Saura – l'œuvre imprimé*, Genève, 1985 – in : *L'Art moderne à Marseille. La collection du Musée Cantini*, Marseille, 1988 – G. Scarpetta, A. Saura : *Élégia*, Paris, 1989 – Ramon Tio Bellido : *Antonio Saura*, in : Artstudio N° 14, Paris, automne 1989 – in : catalogue *Antonio Saura – peintures 1956-1985*, Musée d'Art et d'Histoire, Genève, 1989 – in : *Catalogue National d'Art Contemporain*, Éditions d'art Iberico 2000, Barcelone, 1990 – in : *L'Art du xxᵉ s.*, Larousse, Paris, 1991 – in : *Dictionnaire de l'art moderne et contemporain*, Hazan, Paris, 1992 – in : *L'École de Paris 1945-1965*, Ides et Calendes, Neuchâtel, 1993 – Dore Ashton : Catalogue de l'exposition *Antonio Saura*, collection Repères N° 92, gal. Lelong, Paris, 1997.

MUSÉES : ALICANTE (Mus. d'Art Contemp.) – AMSTERDAM (Stedelijk Mus.) : *Infante* – ANTIBES (Mus. Picasso) – BALTIMORE (Mus. of Art) – BARCELONE (Mus. d'Art Mod.) : *Paule* – BRUXELLES (Mus. d'Art Mod.) – BUENOS AIRES (Mus. d'Art Mod.) – BUENOS AIRES (Inst. Torquado di Tella) – BUFFALO (Albright Knox Art Gal.) – CANBERRA (Australian Nat. Gal.) – CARACAS (Mus. d'Art Contemp.) – CARACAS (Mus. des Beaux-Arts) – LA CHAUX-DE-FONDS, Suisse (Mus. des Beaux-Arts) – CUENCA (Mus. de Arte Abstracto) – EINDHOVEN (Stedelijk Van Abbe Mus.) – GAND – GENÈVE (Mus. d'Art et d'Hist.) – GENÈVE (Cab. des Estampes) – GÖTEBORG (Konstmuseet) – LA HAVANE (Casa de las Americas) – HELSINKI (Ateneumin Taidemuseo) – HUESCA (Mus. d'Art Contemp.) – LONDRES (Tate Gal.) – LONDRES (British Mus.) – LOS ANGELES (Mus. of Mod. Art) – MADRID (Mus. d'Art Contemp.) – MADRID (BN) – MARSEILLE (Mus. Cantini) : *Crucifixion – Ritva dans son fauteuil* – MELBOURNE (Nat. Gal. of Victoria) – MEXICO (Mus. d'Art Mod.) – MINNEAPOLIS (Mus. of Mod. Art) – MUNICH (Nouvelle Pina.) – NEW YORK (Mus. of Mod. Art) – NEW YORK (Solomon R. Guggenheim Mus.) – NEW YORK (Brooklyn Mus.) – NUREMBERG (Städtische Kunstsammlungen) – OSTENDE (Mus. des Beaux-Arts) – PARIS (Mus. Nat. d'Art Mod.) : *Portrait imaginaire de Tintoret – Le chien de Goya – Diada* – PARIS (BN, Cab. des Estampes) – PARIS (FNAC) – PARIS (Mus. de la Seita) – PITTSBURGH (Carnegie Inst.) : *Portrait imaginaire de Goya* – RIO DE JANEIRO (Mus. d'Art Mod.) – ROTTERDAM (Mus. Boymans van Beuningen) – SÃO PAULO (Mus. de l'Université) – SARAGOSSE (Mus. d'Art Contemp.) – SÉVILLE (Mus. d'Art Contemp.) – STOCKHOLM (Mod. Mus.) – VIENNE (Mus. du xxᵉ siècle) – WASHINGTON D. C. (Hirshhorn Mus.) – WROCLAW, Pologne (Mus. Nat.).

VENTES PUBLIQUES : AMSTERDAM, 28 nov. 1967 : *Fia* : **NLG 4 000** – NEW YORK, 2 déc. 1970 : *Bambola* : **USD 1 100** – GÖTEBORG, 22 nov. 1973 : *Figure*, gche : **SEK 4 800** – PARIS, 9 avr. 1974 : *Composition* : **FRF 6 500** – MADRID, 27 juin 1974 : *Portrait*, techn. mixte : **ESP 90 000** – MADRID, 22 nov. 1977 : *Crucifixion*, techn. mixte (73x102) : **ESP 130 000** – LONDRES, 30 juin 1977 : *Louise* 1960, h/t (130x97) : **GBP 2 900** – LONDRES, 3 juil 1979 : *Libia* 1958, h/t (130x97) : **GBP 1 300** – NEW YORK, 16 oct. 1981 : *Amparo* 1960, h/t (129,5x96,5) : **USD 2 100** – NEW YORK, 5 mai 1982 : *Cocktail party* 1962, techn. mixte et collage/pap. (68,5x98) : **USD 1 400** – COLOGNE, 8 déc. 1984 : *Composition* 1970, pl. (70x100) : **DEM 2 000** – LONDRES, 6 déc. 1984 : *Stima* 1959, h/t (162x129,8) : **GBP 4 200** – HAMBOURG, 8 juin 1985 : *Composition* 1961, gche (75,5x52) : **DEM 2 600** – LONDRES, 28 mai 1986 : *Popea* 1959, h/t (130,5x97,2) : **GBP 3 500** – PARIS, 3 déc. 1987 : *Don Quichotte* 1974, encre et gche/pap. (24,5x19,7) : **FRF 9 000** – PARIS, 22 nov. 1988 : *Autoportrait* 1959, h/t (60x73,5) : **FRF 195 000** – AMSTERDAM, 8 déc. 1988 : *Sans titre*, encre/pap. (36x27) : **NLG 1 955** – PARIS, 16 fév. 1989 : *Composition* 1984, encre de Chine (33x25) : **FRF 4 000** – LONDRES, 23 fév. 1989 : *Suaire* 4 1983, gche et encre/cart. (28,5x26,5) : **GBP 2 420** – LONDRES, 25 mai 1989 : *Portrait de Brigitte Bardot n° 5* 1958, h/t (130x97) : **GBP 35 200** – PARIS, 19 juin 1989 : *Portrait* 1982, encre (31,5x23) : **FRF 33 000** – NEW YORK, 21 fév. 1990 : *Crucifixion* 1959, encre de Chine/pap. (69,9x50,2) : **USD 19 800** – LONDRES, 22 fév. 1990 : *Sans titre* 1960,

h/t (45,7x52,4) : **GBP 66 000** – Paris, 29 mars 1990 : *Crucifixion IV* 1959, h/t (127x160) : **FRF 1 450 000** – New York, 9 mai 1990 : *Portrait n° 66* 1959, h/t (60x73) : **USD 96 250** – Copenhague, 30 mai 1990 : *Composition*, collage (68x48) : **DKK 75 000** – Londres, 28 juin 1990 : *Femme-chat* 1959, h/t (162,5x129,5) : **GBP 110 000** – Paris, 10 juil. 1990 : *Croix* 1980, gche et encre/pap. (70x100) : **FRF 100 000** – New York, 4 oct. 1990 : *Sans titre* 1966, encre et fus./pap. (62,5x50) : **USD 14 300** – Londres, 18 oct. 1990 : *Sans titre*, acryl., encre et gche/cart. (74,4x103,5) : **GBP 22 000** – New York, 7 nov. 1990 : *Sans titre*, h/pap./t. (33x52) : **USD 15 400** – New York, 14 nov. 1990 : *Portrait imaginaire de Philippe II* 1967, h/t (45,7x38) : **USD 44 000** – Paris, 27 nov. 1990 : *Portrait* 1989, h/t (73x60) : **FRF 320 000** – Londres, 6 déc. 1990 : *Selo* 1957, h/t (130x97) : **GBP 44 000** ; *Crucifixion* 1959, h/t, triptyque (panneaux latéraux : 195,5x96,5, panneau central 195,5x129,5) : **GBP 170 500** – Amsterdam, 10 déc. 1990 : *Sans titre* 1975, encre/pap. (49x36,5) : **NLG 17 250** – Madrid, 13 déc. 1990 : *Pisanella* 1963, h/t (130x97) : **ESP 14 560 000** – New York, 15 fév. 1991 : *Sans titre* 1962, h/t, gche et encre/pap./pap. (51,5x70) : **USD 16 500** – Londres, 21 mars 1991 : *Couteau* 1956, h/t (162x130) : **GBP 70 400** – Amsterdam, 22 mai 1991 : *Sans titre* 1980, encre/pap. (60,9x100) : **NLG 16 100** – New York, 13 nov. 1991 : *Sans titre*, h/t (160x129,5) : **USD 79 200** – Paris, 30 nov. 1991 : *Autoportrait* 1956, h/t (65,5x81) : **FRF 260 000** – Londres, 29 mai 1992 : *Mademoiselle Tamara* 1967, h/t (160,7x129,5) : **GBP 60 500** – New York, 19 nov. 1992 : *Amaplo* 1959, h/t (129,5x96,5) : **USD 38 500** – Amsterdam, 27-28 mai 1993 : *Sans titre* 1980, h., aquar. et encre/pap. (69,5x99,5) : **USD 19 550** – Copenhague, 6 sep. 1993 : *Visage* 1979, h/t (29x24) : **DKK 24 000** – Paris, 23 nov. 1993 : *Portrait imaginaire de Philippe II* 1988, h/t (130x97) : **FRF 230 000** – Paris, 24 juin 1994 : *Crucifixion* 1980, h. et encre/pap. (38x49) : **FRF 41 000** – Londres, 30 juin 1994 : *Sara* 1959, h/t (130x97) : **GBP 45 500** – Londres, 28 juin 1995 : *Ursula*, h/t (162x130) : **GBP 67 500** – Londres, 30 nov. 1995 : *Crucifixion* 1960, encre/pap. (69x99) : **GBP 8 280** – Paris, 7 déc. 1995 : *Autoportrait* 1960, h/t (60x73) : **FRF 150 000** – Amsterdam, 5 juin 1996 : *Crucifixion* 1969, cr. et vernis/pap. (87x115) : **NLG 36 800** – Londres, 27 juin 1996 : *Les Trois Grâces* 1959, h/t, trois parties (chaque 195x96,5) : **GBP 254 500** – Amsterdam, 10 déc. 1996 : *Sans titre* 1979, encre noire et h/cart. (21x29) : **NLG 12 685** – Paris, 28 avr. 1997 : *Crucifixion VI* 1959, h/t, (127x160) : **FRF 350 000** – Londres, 29 mai 1997 : *Nicolasa* 1962, h/t (162x129,8) : **GBP 42 200** – Londres, 26 juin 1997 : *Autoportrait* 1960, h/t (59,7x72,4) : **GBP 13 800** – Amsterdam, 1er déc. 1997 : *Crucifixion* 1967, aquar., encre et cr./cart. (74x104) : **NLG 33 040** – Londres, 23 oct. 1997 : *Portrait* 1962, h/t (60x73) : **GBP 17 250**.

SAURA Mosen Domingo
Né à Lucena. Mort le 17 octobre 1715 à Lucena. xvii e-xviii e siècles. Espagnol.
Peintre.
Il se fit prêtre après la mort de sa femme et s'adonna à la peinture. Il travailla pour des églises de Lucena et de Valence.

SAURBERG Johan. Voir SAUBERG

SAURBORN Joseph
xix e siècle. Travaillant à Trèves et à Coblence de 1840 à 1847. Allemand.
Lithographe.

SAURBORN Wilhelm
xix e-xx e siècles. Allemand.
Dessinateur.
Il dessina des vues de Coblence et des scènes historiques.

SAUREL Jean. Voir TESTEVUIDE Jehan

SAURER
xix e siècle. Actif à Fribourg. Allemand.
Peintre.
Il a peint le tableau d'autel de l'église de Hoppetenzell.

SAURÈS E.
xx e siècle. Français (?).
Peintre de sujets allégoriques.
Il réalisa des représentations d'amours androgynes et de femmes-papillons, dans l'esprit Art nouveau.
Ventes Publiques : Paris, 14 juin 1976 : *Nymphe à la flûte de pan*, h/t (81x54,5) : **FRF 2 000.**

SAURFELT Léonard ou **Saurfelz**
Né à la Varenne-Saint-Maur. xix e siècle. Français.
Peintre de genre, figures.

Il exposa au Salon entre 1864 et 1868.

L. Saurfelt.

Musées : Nice : *La Place du Vieux Marché, à Rouen, sous Louis XVI.*
Ventes Publiques : Paris, 26-27 mars 1920 : *La Parade* : **FRF 500** – Paris, 16 juin 1923 : *La parade foraine* : **FRF 600** – Paris, 5 nov. 1928 : *Scènes de marché*, deux toiles : **FRF 2 240** – Paris, 26 jan. 1929 : *La fête au village* : **FRF 2 300** – Paris, 18 mars 1938 : *Le marché de campagne* : **FRF 520** – Paris, 1er mars 1943 : *L'arrivée à l'auberge* 1873 : **FRF 4 500** – Paris, 17-18 nov. 1943 : *Place du marché* : **FRF 4 250** – Paris, 9 mars 1944 : *Le marché aux légumes* 1867 : **FRF 5 150** – Paris, 4 déc. 1944 : *Un marché* 1867 : **FRF 9 800** – Paris, 27 juin 1945 : *La petite marchande de poisson* 1872 : **FRF 9 500** ; *Paysage animé* : **FRF 7 800** – Paris, oct. 1945-juil. 1946 : *Laveuses derrière une ville* 1875 : **FRF 1 900** – Paris, 22 nov. 1946 : *La parade du cirque* : **FRF 10 000** – Paris, 31 jan. 1949 : *Le jour de marché* : **FRF 13 000** – Paris, 9 avr. 1951 : *Le marché* : **FRF 47 500** – Paris, 6 juin 1951 : *Fête foraine* : **FRF 23 500** – Versailles, 13 juin 1976 : *La place du marché*, h/t (49x64,5) : **FRF 5 500** – Copenhague, 2 nov. 1978 : *Scène de marché* 1876, h/t (46x38) : **DKK 7 000** – Versailles, 1er juin 1980 : *Place du marché dans une ville du Nord* 1867, h/pan. (32x41) : **FRF 13 000** – New York, 28 oct. 1981 : *Commedia dell'Arte* 1876, h/t (33x25) : **USD 2 500** – New York, 29 juin 1983 : *Scène de village*, h/t et h/pan., une paire (40,6x33 et 40,6x31,7) : **USD 3 250** – New York, 15 fév. 1985 : *Fête foraine* 1876, h/cart. (36,8x55,3) : **USD 5 500** – Monte-Carlo, 22 juin 1986 : *L'Opéra de Paris vu de la rue Auber*, h/t (49x91) : **FRF 70 000** – Paris, 9 déc. 1988 : *La proclamation*, h/t (46x38) : **FRF 2 200** – New York, 26 juin 1989 : *L'arrivée à l'Hôtel de l'Ecu de France* 1889, h/t (48,2x77,7) : **USD 7 150** – Paris, 12 juin 1990 : *La Petite marchande de poisson*, h/t (55x46) : **FRF 30 000** – Paris, 14 déc. 1990 : *Les enfants et le nid* 1867, h/t (32,5x46) : **FRF 28 000** – Bruxelles, 7 oct. 1991 : *Paysage animé* 1883, h/t (66x50) : **BEF 65 000** – Calais, 13 déc. 1992 : *La proclamation royale* 1873, h/t (46x38) : **FRF 20 000** – Paris, 27 mai 1994 : *Le marché de Lisieux*, h/t (56x64) : **FRF 11 200.**

SAURI SIRES Antonio
Né le 26 octobre 1871 à Barcelone (Catalogne). xx e siècle. Espagnol.
Peintre de cartons de mosaïques, graveur, dessinateur, illustrateur, lithographe.
Établi à Barcelone, il y fut élève de l'École Industrielle, de l'École des Arts et Métiers, et enfin, de l'École des Beaux-Arts. Il fut l'un des fondateurs du Salon de Barcelone.
Il reçut diverses récompenses, dont : une médaille à l'Exposition Espagnole des Arts et Industries Décoratifs qui eut lieu à Mexico en 1910, à l'occasion du premier centenaire de l'indépendance mexicaine ; une médaille de seconde classe à l'Exposition Internationale de Barcelone en 1911.
Il dessina des vues de Tolède, des modèles de timbres et le sceau sacré du cardinal Reig. Il réalisa des cartons de mosaïques et grava des plaques commémoratives, notamment pour la cathédrale de Barcelone et celle de Tolède. Il eut aussi une activité d'illustrateur.
Bibliogr. : In : *Cien Anos de pintura en Espana y Portugal, 1830-1930*, Antiqvaria, t. X, Madrid, 1993.
Musées : Barcelone (Mus. mun.).

SAURIAS
Actif à Samos. Antiquité grecque.
Peintre.
Il passe pour être l'inventeur de la silhouette noire en profil.

SAURIN Charles
Né à Toulon (Var). xix e siècle. Français.
Peintre de paysages.
Élève de Cauvin. Il débuta au Salon de 1878.

SAURIN Donatien Pierre
Né le 30 juin 1841 à Nantes. xix e-xx e siècles. Français.
Sculpteur et médailleur.
Élève de G. Grootaers et de Roubaud. Il travailla à Paris de 1880 à 1914.

SAURINA de Corbera
xiv e siècle. Active à Pedralbes près de Sarria. Espagnole.
Peintre.
Elle était religieuse et a peint des panneaux représentant les douze apôtres.

SAURINES Félix

XVIIIᵉ-XIXᵉ siècles. Français.

Peintre de portraits.

Le Musée d'Auch conserve de lui un *Portrait de Louis XVIII* et un *Saint Jean l'Évangéliste.*

VENTES PUBLIQUES : PARIS, 6 déc. 1950 : *La dame aux fleurs* 1820 : FRF 14 500.

SAURLAY Jérôme. Voir **SORLAY**

SAURWEIN Johann Lorenz

Né vers 1665. Mort après 1729. XVIIᵉ-XVIIIᵉ siècles. Actif à Innsbruck. Autrichien.

Peintre.

Il a peint des paysages et des scènes bibliques.

SAUSENHOFER Dominikus Christoph

Né vers 1727 à Vienne. Mort en 1802 à Ludwigsbourg. XVIIIᵉ siècle. Allemand.

Paysagiste.

Il travailla à la Manufacture de porcelaine de Ludwigsbourg dès 1760.

SAUSGRUBER Jakob

XVIIIᵉ siècle. Actif à Stadtamhof à la fin du XVIIIᵉ siècle. Allemand.

Peintre sur porcelaine.

SAUSSAT Carlo

Né à Colorno. Mort le 12 juin 1796. XVIIIᵉ siècle. Italien.

Graveur au burin.

Élève de l'Académie de Parme. Il fut au service de la cour de Parme.

SAUSSE Honoré

Né le 31 janvier 1891 à Toulon (Var). Mort en 1936. XXᵉ siècle. Français.

Sculpteur de monuments, portraits.

Il fut élève de Jules Félix Coutan. Il exposa, à partir de 1911, au Salon des Artistes Français de Paris, dont il fut sociétaire. Il obtint une médaille de bronze en 1930, le prix A. Maignan en 1931, une médaille d'argent en 1932.

Il est l'auteur des Monuments aux Morts de Toulon et d'Enghien, on lui doit également des bustes de *Mistral* et *Bokanowski.*

SAUSSOIS Anne

Née en 1945 à Paris. XXᵉ siècle. Française.

Peintre, peintre de compositions murales, peintre de décors et costumes de théâtre, dessinateur. Abstrait-paysagiste.

Elle a enseigné de 1985 à 1989, à l'École des Beaux-Arts de Valenciennes, de 1991 à 1994 à l'École des Beaux-Arts de Nancy, en 1994-1995 à l'École d'Architecture de Nantes. Elle a collaboré à plusieurs reprises à la création de costumes et de décors pour des spectacles : Théâtre de l'Aquarium (1967-1971), Théâtre du Petit Odéon (1975), avec la chorégraphe Beth Soll aux États-Unis.

Elle figure à des expositions collectives, parmi lesquelles : 1981, Cité Internationale des Arts, Paris ; 1982, 1984, 1986, Salon de Montrouge ; 1994, galerie Romagny, Paris ; 1995, Institut Français, Boston. Elle montre ses œuvres dans les expositions personnelles, parmi lesquelles : 1980, Cité Internationale des Arts, Paris ; 1981, 1983, galerie Gabrielle Maubrie, Paris ; 1993, galerie Anne Robin, Paris ; 1995, galerie Romagny, Paris.

Ses dessins et œuvres peintes sont des transcriptions de paysages, de ses éléments essentiels, dont Anne Saussois fixe préalablement l'image réelle à l'aide de photographies lors de ses promenades. Il s'agit ensuite, selon les mots de l'artiste, « de reconstruire l'espace : réveiller le souvenir des sols parcourus, traduire les sonorités d'une couleur ou exprimer une certaine musique de la lumière ». Son travail a évolué d'un lyrisme caractérisé par le trait et les hachures à une presque monochromie.

BIBLIOGR. : Mar Le Bot : *Anne Saussois*, in : *Revue d'esthétique*, nᵒ 3, Paris, juin 1982.

MUSÉES : PARIS (FNAC).

SAUSSURE Horace de

Né le 15 mai 1859 à Genève. Mort en 1926 à Genève. XIXᵉ-XXᵉ siècles. Suisse.

Peintre de figures, portraits, paysages, peintre à la gouache, pastelliste, graveur.

Fils du savant Henri de Saussure et arrière-petit-fils de Horace Benedict de Saussure, il étudia à Munich, Düsseldorf, Florence et Paris. Il visita aussi l'Amérique du Nord. Fixé d'abord à Munich, il s'établit définitivement à Genève. Il prit part rarement aux expositions. On le cite cependant exposant au Salon durant son séjour à Paris et quelquefois à l'Exposition nationale de Genève.

Il collabora à la peinture du plafond du théâtre de Düsseldorf.

MUSÉES : GENÈVE (Mus. Rath) : *La jeune dame au violon* – NEUCHÂTEL : *Une ferme en Savoie.*

SAUSSURE Théodore de

Né le 3 juillet 1824 à Genthod (près de Genève). Mort le 4 avril 1903 à Genthod. XIXᵉ siècle. Suisse.

Peintre de scènes de genre, portraits, dessinateur.

Petit-fils du célèbre botaniste et ascensionniste Horace Benedict de Saussure, il fit des études de droit, s'occupa de politique, puis entra dans l'armée fédérale, parvint au grade de colonel-brigadier. Mais ses préférences tendaient vers l'art, le dessin et la peinture. Il joua un rôle important dans l'organisation des expositions et des musées genevois. Il exposa à Genève en 1896. On cite de lui : *Le Reître racontant ses campagnes.* Il décora aussi la maison de son neveu de huit panneaux de portraits de famille.

SAUSSY Hattie

XXᵉ siècle. Américaine.

Peintre de paysages. Postimpressionniste.

Elle étudia à l'École des Beaux-Arts et Arts Appliqués de New York. Elle voyagea en Europe, puis s'installa définitivement à Savannah dans les années vingt. En 1933-1934, elle fut présidente de l'Association des Artistes de Géorgie.

VENTES PUBLIQUES : NEW YORK, 28 sep. 1989 : *Vue de ma fenêtre* 1928, h/cart. (35,5x25) : USD 8 800.

SAUTAI Paul Émile

Né le 29 janvier 1842 à Amiens (Somme). Mort en novembre 1901. XIXᵉ siècle. Français.

Peintre de compositions religieuses, scènes de genre, portraits, intérieurs d'églises.

Il fut élève de J. Lefebvre et de Robert Fleury. Il débuta au Salon de 1868 et obtint une médaille de deuxième classe en 1875, une de troisième classe lors de l'Exposition Universelle de 1878 et enfin la médaille d'or pour l'Exposition Universelle de 1889. Il fut fait chevalier de la Légion d'honneur. De 1865 à 1870, il vécut en Italie. Il fut l'un des membres fondateurs de la Société des Artistes Français.

P. Sautai

MUSÉES : AMIENS : *Fra Angelico – L'office chez les capucins – Saint Geoffroy, évêque d'Amiens à la Grande Chartreuse –* BAYONNE : *Martyre de sainte Justine –* NANTES : *Saint Bonaventure –* PARIS (Luxembourg) : *Veille d'exécution capitale à Rome –* ROUEN : *Le Dante exilé.*

VENTES PUBLIQUES : PARIS, 29 mai 1926 : *Italiennes priant dans une église :* FRF 330 – LONDRES, 19 juin 1985 : *Nonne dans un cloître,* h/t (154x113) : GBP 1 700 – PARIS, 12 mai 1995 : *Femme priant dans une église,* h/t (51x43) : FRF 11 000.

SAUTER. Voir aussi **SAUTTER**

SAUTER

XVIIIᵉ siècle. Travaillant à Augsbourg en 1750. Allemand.

Graveur au burin.

SAUTER

XIXᵉ siècle. Actif à Vienne au début du XIXᵉ siècle. Autrichien.

Miniaturiste.

Le Musée de Leipa conserve de lui *Portrait d'un officier français,* daté de 1810.

SAUTER Aloys

Né à Stabroek (près d'Anvers). Mort en 1952 à Argentières (Nord). XXᵉ siècle. Belge.

Peintre d'intérieurs.

Les biographes en font souvent un Français, menuisier, et mort à Montreuil, près de Paris. Il était Belge, antiquaire, et installé à Neuilly-sur-Seine. Sur lui, il convient donc de rectifier les renseignements donnés par Oto Bihalji-Merlin. Il figura à l'importante exposition de Peintres naïfs, de Knokke-le-Zoute, de 1958. Ce qui reste vrai, c'est que ses quelques peintures manifestent un surréalisme spontané et naïf, qui lui a valu l'intérêt des collectionneurs d'art surréaliste plus que celui des amateurs de naïfs. On cite de lui : *Hymne à la Paix Universelle, L'atelier d'ébénisterie,* 1931.

BIBLIOGR. : Oto Bihalji-Merin : *Les Peintres Naïfs,* Delpire, Paris.

VENTES PUBLIQUES : PARIS, 23 mai 1984 : *Rue de village*, h/t (53x93) : **FRF 22 000**.

SAUTER Carl Wilhelm
Né en 1810 à Nuremberg. XIXᵉ siècle. Allemand.
Graveur au burin.
Il fit ses études à Munich de 1837 à 1845.

SAUTER Georg
Né le 20 avril 1866 à Rettenbach. Mort en 1937. XIXᵉ-XXᵉ siècles. Allemand.
Peintre de sujets religieux, scènes de genre, portraits, paysages, lithographe.
En 1897, il séjourna à Londres, puis se fixa à Munich. Il exposa en 1896 à Berlin.
On cite de lui : *Portrait de l'agitateur Carl Blind*.
MUSÉES : BRUXELLES : *Musique* – BUDAPEST : *Question et hésitation* – GAND : *Le bouquet* – LEEDS : *Mode de printemps* – MUNICH : *Voix du printemps* – VENISE (Gal. Mod.) : *Amis*.
VENTES PUBLIQUES : LONDRES, 7 juin 1985 : *Figures in Mortimer Menpes's studio*, h/t (69x53,5) : **GBP 2 800** – AMSTERDAM, 2 mai 1990 : *Paysage brumeux avec une rivière de montagne*, h/t (45,5x61) : **NLG 1 840** – LONDRES, 4 oct. 1991 : *Résurrection (L'appel de la lumière et de la vie)* 1908, h/t (162,8x136) : **GBP 2 750**.

SAUTER Heinrich
Né en 1827 à Zurich. Mort en 1891 à Zurich. XIXᵉ siècle. Suisse.
Portraitiste.
Il fit ses études à Munich et à Anvers. Le Musée d'Art de Berne conserve de lui un *Portrait de femme*.

SAUTER J. P.
XVIIIᵉ siècle. Travaillant vers 1730. Allemand.
Peintre.
Il a peint *Saint Joachim et sainte Anne* pour l'église Notre-Dame d'Ehingen.

SAUTER Jakob. Voir SAUTTER

SAUTER Johann Georg I ou Sautter
Né le 16 mars 1712 à Arbon. Mort le 2 août 1801 à Arbon. XVIIIᵉ siècle. Suisse.
Graveur, dessinateur de portraits.
Le Musée d'Arbon conserve de lui *Portraits de la fiancée, des parents et des beaux-parents de l'artiste*, ainsi que *Portrait de l'artiste peint par lui-même*.

SAUTER Johann Georg II ou Sautter
Né le 24 mai 1758 à Arbon. Mort le 9 juin 1840. XVIIIᵉ-XIXᵉ siècles. Suisse.
Dessinateur de paysages.
Fils de Johann Georg Sauter I.

SAUTER Johann Georg
Né le 20 avril 1782 à Aulendorf. Mort le 21 octobre 1856 à Aulendorf. XIXᵉ siècle. Allemand.
Peintre de scènes de genre, portraits, paysages, graveur.
Il fut élève de l'Académie de Vienne et père de Karoline Sauter.
MUSÉES : DONAUESCHINGEN : *Vue de Waldbourg sur le lac de Constance – Paysage avec ferme*.
VENTES PUBLIQUES : MUNICH, 17 sep. 1986 : *Scène de foire champêtre* 1836, h/t (70x85,5) : **DEM 80 000**.

SAUTER Johann Thaddäus
Mort en 1759 à Eichstätt. XVIIIᵉ siècle. Actif à Eichstätt. Allemand.
Peintre.
Il exécuta des tableaux d'autel pour des églises d'Eichstätt et de Röttenbach.

SAUTER Jonathan ou Sautter
Né en 1549. Mort en 1612. XVIᵉ-XVIIᵉ siècles. Allemand.
Portraitiste, aquafortiste et calligraphe.
Il travailla à Stuttgart et dès 1587 à Ulm. Il fut au service du duc de Wurtemberg. Le Musée Municipal de Stuttgart possède de lui une *Vue de Stuttgart*, et le Musée des Beaux-Arts de Vienne, un volume avec des sceaux des princes du Wurtemberg.

SAUTER Judas Thaddäus
XVIIIᵉ siècle. Actif à Buch et à Rome en 1730. Allemand.
Peintre.

SAUTER Karoline
XIXᵉ siècle. Allemande.

Dessinatrice de paysages.
Fille de Johann Georg Sauter.

SAUTER Martin
XVIIᵉ siècle. Actif à Bruneck en 1691. Autrichien.
Sculpteur.

SAUTER Thaddäus
Né en 1675. Mort en 1726 à Augsbourg. XVIIIᵉ siècle. Actif à Augsbourg. Allemand.
Peintre de portraits.

SAUTER Thomas
XVIIIᵉ siècle. Actif à Constance. Allemand.
Peintre.
Il a peint deux tableaux d'autel pour l'église Saint-Étienne d'Augsbourg.

SAUTER Willy de
Né en 1938 à Dudzele. XXᵉ siècle. Belge.
Peintre, graveur. Abstrait-géométrique.
BIBLIOGR. : In : *Diction. Biogr. illustré des Artistes en Belgique depuis 1830*, Arto, Bruxelles, 1987.

SAUTEREAU René Georges Fernand
Né le 12 septembre 1862 à Paris. XIXᵉ-XXᵉ siècles. Français.
Peintre.
Il fut élève de Cartier et d'Ernest Marché. Il exposa, à partir de 1911, au Salon des Artistes Français de Paris, dont il fut sociétaire.

SAUTERELLE, Maître à la. Voir MAÎTRES ANONYMES

SAUTERLEUTE Joseph ou Franz Joseph
Né en 1796 à Weingarten. Mort le 21 mars 1843 à Nuremberg. XIXᵉ siècle. Allemand.
Peintre verrier.
Élève d'Isopi. Il commença sa carrière à la Manufacture de porcelaine de Ludwigsburg. En 1812, il vint à Nuremberg pour se perfectionner dans la peinture sur verre. Il y obtint un grand succès. En 1837, il peignit douze verrières pour le prince Thurn und Taxis, à Ratisbonne. Vers la même époque, en collaboration avec Vortel de Munich, il peignit les vitraux du Landsberg Schloss, à Meiningen. Il a notamment reproduit en vitraux les *Scènes de la vie de la Vierge*, d'après A. Durer.

SAUTIN René
Né le 12 octobre 1881 à Montfort-sur-Risle (Eure). Mort le 23 juillet 1968 aux Andelys (Eure). XXᵉ siècle. Français.
Peintre de paysages, paysages d'eau, natures mortes, fleurs, aquarelliste.
Il fut élève de Zacharie et de Lebourg à Rouen. Il exerça aussi la profession d'architecte. Il vécut aux Andelys. Il exposa, à Paris, au Salon des Indépendants, depuis 1920, ainsi qu'au Salon des Tuileries.

R Sautin

MUSÉES : LE HAVRE.
VENTES PUBLIQUES : PARIS, 22 mai 1942 : *Le coq* 1934 : **FRF 300** ; *Les Andelys, effet de neige* 1935 : **FRF 1 050** – ZURICH, 8 nov. 1980 : *La Seine aux Andelys* 1931, h/t (30x60) : **CHF 2 200** – VERSAILLES, 21 fév. 1988 : *Été sur la Risle*, h/cart. (37,5x55) : **FRF 10 000** ; *L'Entrée du village*, h/cart. (46x60,5) : **FRF 14 000** ; *Le pont sur l'Eure et la cathédrale de Chartres*, h/cart. (46x61) : **FRF 19 000** ; *La Seine aux Andelys, automne*, h/cart. (46x61) : **FRF 13 800** – VERSAILLES, 23 oct. 1988 : *Le voilier*, h/t (46x61) : **FRF 13 000** – PARIS, 18 juin 1989 : *Remorqueur sur la Seine*, h/cart. (37,5x55) : **FRF 23 000** – VERSAILLES, 24 sep. 1989 : *Pichet de fleurs*, h/cart. (60,5x45,5) : **FRF 12 200** – VERSAILLES, 26 nov. 1989 : *La Seine aux Andelys*, h/t (38x55) : **FRF 16 000** – VERSAILLES, 21 jan. 1990 : *La Côte sous la neige*, h/t (54x64,5) : **FRF 20 500** – PARIS, 31 jan. 1990 : *Bouquet de fleurs*, h/t (62x46) : **FRF 13 500** – VERSAILLES, 25 mars 1990 : *Paris, Montmartre et le Sacré-Cœur*, h/t (35x27) : **FRF 14 000** – PARIS, 26 oct. 1990 : *La Seine à la Vacherie* 1930, h/t (54x73) : **FRF 28 000** – PARIS, 4 mars 1992 : *Neige sur la Risle à Pont-Audemer* 1930, h/t (65x92) : **FRF 13 500** – CALAIS, 13 déc. 1992 : *La Seine aux Andelys*, (38x55) : **FRF 9 500** – LE TOUQUET, 30 mai 1993 : *Les hortensias*, h/pan. (55x38) : **FRF 5 000** – PARIS, 2 juin 1993 : *La coulée du Blavet*, h/cart. (37,5x54,5) : **FRF 11 600** ; *Bouquet de fleurs*, h/pan. (55x46) : **FRF 9 000** – PARIS, 22 mars 1994 : *Bord de rivière*, aquar. (27x43,5) : **FRF 4 000**.

SAUTNER Johann
Né le 27 octobre 1747 à Breitenbrunn. Mort le 28 novembre 1823 à Vienne. XVIIIᵉ-XIXᵉ siècles. Autrichien.
Sculpteur de statues.
Il fut élève de l'Académie de Vienne.
MUSÉES : VIENNE (parc de Schönbrunn) : statues.

SAUTNER Joseph. Voir **SUTTER**

SAUTNER Lipot ou **Leopold**
Né le 18 octobre 1889 à Budapest. XXᵉ siècle. Hongrois.
Peintre de figures, paysages.
Il fut élève de M. Liebermann.

SAUTRAY Charles Guillaume ou **Guillaume**
XVIIIᵉ siècle. Travaillant de 1751 à 1780. Français.
Sculpteur.
Reçu membre de l'Académie de Saint-Luc, il prit part aux expositions de cette société en 1752.

SAUTS Th.
XVIIᵉ siècle. Travaillait à La Haye. Hollandais.
Peintre de marines et natures mortes.
VENTES PUBLIQUES : PARIS, 26 sep. 1984 : *Nature morte au citron*, h/t (99x73,5) : FRF 75 000.

SAUTER. Voir aussi **SAUTER** et **SUTTER**

SAUTTER Adolf ou **Franz Adolf** ou **Sautner**
Né le 30 octobre 1872 à Pforzheim. XIXᵉ-XXᵉ siècles. Allemand.
Sculpteur de sujets mythologiques.
Il travailla de 1890 à 1915.
VENTES PUBLIQUES : NEW YORK, 26 mai 1994 : *Ganymède et l'aigle*, bronze (H. 40) : USD 2 875.

SAUTTER Hans
Né en 1877 à Munich. XXᵉ siècle. Allemand.
Sculpteur.
MUSÉES : ESSEN (Mus. Folkwang) : *Madone*, statuette.

SAUTTER Jakob ou **Sauter**
XVIIIᵉ siècle. Actif dans la seconde moitié du XVIIIᵉ siècle. Allemand.
Sculpteur sur bois.
Il a sculpté la chaire dans l'église d'Oberstadion en 1773.

SAUTTER Jo. ou **Johann** ?
XVIIIᵉ siècle. Suisse.
Peintre.
On cite de lui un *Portrait de la famille de Karl von Büren*, peint en 1745. À comparer avec SAUTER Johann Georg, SUTER Johann et avec SUTTER Joseph.

SAUTTER Johann Georg. Voir **SAUTER**

SAUTTER Jonathan. Voir **SAUTER**

SAUTTER Joseph. Voir **SUTTER**

SAUTTER Joseph ou **Sautner**
XVIIIᵉ siècle. Actif à Landau-sur-l'Isar de 1729 à 1741. Allemand.
Peintre et peintre de figures.
Il a peint un *Saint Roch* et un *Saint Sébastien* pour l'église de Landau-sur-l'Isar en 1734.

SAUTTER Walter
Né en 1911 à Zurich. Mort en 1991 à Zumikon. XXᵉ siècle. Suisse.
Peintre de portraits, paysages.
Il prit part aux expositions de la Société Suisse des Peintres et Sculpteurs.
VENTES PUBLIQUES : ZURICH, 5 mai 1976 : *Portrait de Cuno Amiet* 1960, h/t (81,5x65) : CHF 4 600 – ZURICH, 5 juin 1996 : *Le Port de Hambourg* 1972, h/t (110x150) : CHF 10 925.

SAUVAGE Alfred Léon
Né le 22 février 1892 à Condé-sur-Escaut (Nord). Mort le 26 novembre 1974 à Clichy-la-Garenne. XXᵉ siècle. Français.
Peintre, décorateur.
Il fut élève de Joseph-Fortuné Layraud à Valenciennes, puis de Fernand Cormon à l'École des Beaux-Arts de Paris. Mobilisé en 1914-1918, il reprit ses études après la guerre.
Il fonde en 1929 une société de décoration et met au point un revêtement mural qui lui vaut de nombreuses commandes publiques et privées, parmi lesquelles : Paquebot Normandie, Musée Océanographique de Biarritz, chapelle d'Asperren dans les Pyrénées-Atlantiques.

SAUVAGE Antoine. Voir **LEMIRE Antoine Sauvage**

SAUVAGE Antoon
Né le 28 août 1626 à Gand. Mort le 13 mai 1677. XVIIᵉ siècle.
Éc. flamande.
Sculpteur.
Fils de Jacob Sauvage, il fut son élève et son imitateur. Il sculpta les chaires des églises de Saffelare et de Wachtebeke.

SAUVAGE Antoon
Né en décembre 1653. Mort entre 1729 et 1733. XVIIᵉ-XVIIIᵉ siècles. Éc. flamande.
Sculpteur.
Il a sculpté des anges pour l'église Saint-Nicolas de Gand.

SAUVAGE Arsène Symphorien
Né à Rosière-devant-Barre (Meuse). XIXᵉ siècle. Français.
Peintre de fruits, de natures mortes et de portraits.
Élève de Gérôme. Il débuta au Salon de 1868.
VENTES PUBLIQUES : PARIS, 27 juin 1997 : *Nature morte en trompe-l'œil au trophée de chasse aux oiseaux* ; *Nature morte en trompe-l'œil au trophée de chasse au lapin*, pan., une paire (chaque 45x33) : FRF 21 100.

SAUVAGE Charles Gabriel. Voir **LEMIRE**

SAUVAGE Frans Jacob
Né le 17 janvier 1662. XVIIᵉ siècle. Actif à Gand. Éc. flamande.
Sculpteur.
Fils de Norbert Sauvage I et frère de Norbert Sauvage II. Il travailla pour la « Pauvre Chambre » de Gand.

SAUVAGE Georges ou **Auguste Albert Georges**, dit **Georges Sauvage**
Né à Caen (Calvados). XIXᵉ siècle. Français.
Peintre d'histoire, scènes de genre, portraits, aquafortiste, lithographe.
Élève de P. Mauron, de Gérôme et de Lecomte du Nouy, il exposa au Salon de Paris de 1874 à 1913. Sociétaire en 1883. Médailles pour la peinture en 1879 et 1900 (Exposition Universelle), et pour la gravure en 1896, 1898, médaille d'argent en 1900 (Exposition Universelle).
MUSÉES : CAEN : *La Mort de Gaudry, l'archevêque de Laon* – LE HAVRE : *François Villon subit l'épreuve de l'eau en 1457*.
VENTES PUBLIQUES : NEW YORK, 23-24 mai 1996 : *Garde arabe fumant une pipe* 1878, h/t (45,7x35,6) : USD 19 550 – LONDRES, 21 mars 1997 : *Garde arabe fumant une pipe* 1878, h/t (45,7x34,2) : GBP 43 300.

SAUVAGE Guy de
Né en 1921 à Bruxelles. XXᵉ siècle. Belge.
Peintre, aquarelliste, peintre de collages, céramiste.
Le dessin de ses compositions tend à une construction régie par la géométrie.
BIBLIOGR. : In : *Diction. Biogr. illustré des Artistes en Belgique depuis 1830*, Arto, Bruxelles, 1987.

SAUVAGE Henri Charles
Né en 1853 à Blois (Loir-et-Cher). Mort en 1895 ou 1912. XIXᵉ siècle. Français.
Peintre d'histoire, sujets mythologiques, scènes de genre, portraits, intérieurs, natures mortes, sculpteur, céramiste, graveur, illustrateur.
Il fut élève de Charles Busson à Montoire-sur-le-Loir, puis de Léon Bonnat et de Fernand Humbert à Paris. Il figura au Salon de Paris, à partir de 1877, obtenant une mention honorable en 1885. Une exposition lui fut consacrée, à titre posthume, en 1977 au château de Blois.
BIBLIOGR. : Gérald Schurr, in : *Les Petits Maîtres de la peinture 1820-1920, valeur de demain*, Les Éditions de l'Amateur, t. IV, Paris, 1979.
MUSÉES : BLOIS : *Intérieur de l'église Saint-Nicolas* – CHÂTEAUROUX : *Vieux cloître abandonné à Vienne-les-Blois* – LISIEUX : *Portrait de M. Paul Banaston*.
VENTES PUBLIQUES : PARIS, 20 nov. 1942 : *La cuisine du presbytère de Lavardin* : FRF 9 500.

SAUVAGE Jacob ou **Savaige** ou **Savayge** ou **Sauvaige** ou **Souvaige** ou **Sauvagie** ou **Souasie**
XVIIᵉ siècle. Éc. flamande.
Sculpteur sur bois.
Actif à Gand, ce pourrait être le père de Norbert Sauvage I et donc le fondateur de la lignée des Sauvage sculpteurs. Son antériorité expliquerait l'incertitude orthographique du patronyme. Il sculpta des chaires, des stalles et des autels pour des églises de Assenede et de Watervliet.

SAUVAGE Jean
XVIIᵉ siècle. Actif dans la seconde moitié du XVIIᵉ siècle. Français.
Sculpteur sur bois.
Fut chargé de l'exécution d'un autel et d'un retable pour la Chapelle des Échevins de Poitiers, en 1660.

SAUVAGE Jean Baptiste
Né à Lunéville. XVIIIᵉ siècle. Français.
Peintre de portraits.
Certains biographes lui attribuent à tort le *Portrait de Jean-Baptiste Rousseau*, du Musée de Valenciennes, qui est l'œuvre de Piat Joseph Sauvage.

SAUVAGE Jean Pierre
Né en 1699 à Lunéville (?). Mort le 27 septembre 1780 à Bruxelles. XVIIIᵉ siècle. Éc. flamande.
Peintre.
Peintre à la cour du duc Charles de Lorraine et de Marie-Thérèse d'Autriche. Le Musée de Bruxelles conserve de lui les portraits de l'empereur *François Iᵉʳ* et de l'impératrice *Marie-Thérèse*, et le Musée d'Ostende, le portrait de *Marie-Thérèse*.

SAUVAGE Joseph Grégoire
Né en 1733 en Flandre. Mort après 1787 à l'hôpital Saint-Pierre à Bruxelles. XVIIIᵉ siècle. Éc. flamande.
Peintre de miniatures et émailleur.
Fils de Jean Pierre S. Il fut pendant dix-sept ans peintre de la cour du duc Charles de Lorraine. Après la mort de ce prince, il retourna très pauvre dans son pays.

SAUVAGE N.
Actif à Châlons-sur-Marne. Français.
Peintre.
Le Musée de Châlons-sur-Marne conserve de cet artiste *Une carrière de craie à Soulange*.

SAUVAGE Napoléon
Né à Gorron (Mayenne). XIXᵉ siècle. Français.
Graveur.
Il fut élève de E. Aubert et exposa au Salon de 1847.

SAUVAGE Nicolas
XVIIIᵉ siècle. Français.
Peintre de compositions religieuses.
Il décora l'église des Jésuites à Nancy entre 1725 et 1779.

SAUVAGE Norbert I
Né le 14 juillet 1631. Mort en 1702 à Gand. XVIIᵉ siècle. Éc. flamande.
Sculpteur.
Père de Frans Jacob et de Norbert II Sauvage. Il a sculpté la chaire et les stalles dans l'église Saint-Nicolas de Gand. Il sculptait aussi la pierre.
Musées : GAND (Mus. de la Byloke) : sculptures sur bois provenant de la Pauvre Chambre de Gand.

SAUVAGE Norbert II
Né le 3 octobre 1668 à Gand. XVIIᵉ siècle. Éc. flamande.
Peintre, graveur.
Fils de Norbert Sauvage I, frère de Frans Jacob. Il grava au burin des sujets anatomiques ainsi que des blasons.

SAUVAGE Philippe François
Né à Villiers-le-Bel (Seine-et-Oise). XIXᵉ siècle. Français.
Peintre de genre.
Élève de Ed. Frère, A. Dupuis et L. Dansaert. Il débuta au Salon de 1863.
Ventes Publiques : COLOGNE, 17 mars 1978 : *Jour de lessive*, h/pan. (38x32,5) : **DEM 5 000** – NEW YORK, 11 fév. 1981 : *Le Livre d'images*, h/pan. (25,5x19) : **USD 4 500** – NEW YORK, 1ᵉʳ mars 1984 : *Enfants nourrissant un âne*, h/t (50,2x63,5) : **USD 2 600** – CHESTER, 4 oct. 1984 : *Frère et sœur*, h/pan. (33x24) : **GBP 4 000.**

SAUVAGE Pierre
XVIIᵉ siècle. Actif à Nancy vers 1697. Français.
Peintre.

SAUVAGE Pierre ou **Jean-Pierre Armand**
Né le 11 avril 1821 à Abbeville (Somme). Mort le 20 juin 1883 à Vichy (Allier). XIXᵉ siècle. Français.
Sculpteur de bustes, médailleur.
Musées : ABBEVILLE : trois bustes en plâtre – un médaillon en bronze.
Ventes Publiques : LONDRES, 17 mars 1983 : *La Nymphe Amanthea avec une chèvre* vers 1870, bronze patine brune (H. 64) : **GBP 1 500.**

SAUVAGE Pieter-Joseph ou **Pierre** ou **Piat**
Né en 1744 à Tournai (Hainaut). Mort le 11 juin 1818 à Tournai. XVIIIᵉ-XIXᵉ siècles. Belge.
Peintre de sujets allégoriques, scènes de genre, portraits, natures mortes, fleurs, peintre à la gouache, miniaturiste, peintre sur émail, peintre sur porcelaine, sculpteur, dessinateur.
Père de Charles Gabriel Sauvage, il fut élève de J. Geraerts et de G. Van Spaendonck à Anvers. Peu avant 1774, il s'établit à Paris où il jouit d'une grande réputation. Il fut nommé peintre à la cour de Bruxelles, sous Charles de Lorraine. Il fut reçu académicien le 29 mars 1783, et membre de l'Académie de Toulouse. Revenu à Tournai en 1810, il y fut professeur de l'Académie.
Il exposa à l'Académie de Saint-Luc en 1774, dont il fut membre. Il prit part également aux salons de l'Académie Royale à partir de 1781, aux expositions du Salon de la Correspondance en 1783, au Salon de Paris jusqu'en 1804.
Il peignit surtout des portraits. Il imita aussi les marbres et les terres cuites anciennes avec un talent tout à fait remarquable.
Bibliogr. : In : *Dictionnaire biographique illustré des artistes en Belgique depuis 1830*, Arto, Bruxelles, 1987.
Musées : AMIENS (Mus. de Picardie) : *Le premier Consul* – ANGERS : gouache – ARRAS : *Bonaparte, premier consul* – BORDEAUX (Mus. des Beaux-Arts) : bas-relief en grisaille – CHANTILLY : portraits en miniature de Louis XVI et de Marie-Antoinette – COMPIÈGNE (Palais) : plusieurs dessus de portes, grisailles – LILLE : *La Peinture et la Sculpture protégées par Minerve*, grisailles – MONTAUBAN : *Amours*, grisaille – MONTPELLIER : *Bacchanale d'enfants* – ORLÉANS : *Trois anges attachant à un palmier, avec des guirlandes de fleurs, un médaillon en bronze représentant le Christ* – *Trois anges attachant un palmier, avec des guirlandes de fleurs, un médaillon en bronze représentant la Vierge* – *Amour, près d'une corbeille de fleurs* – OSTENDE – PARIS (Mus. Marmottan) : *Bonaparte, premier consul* – LA ROCHELLE : *La marchande d'amours*, grisaille sur fond bleu – *La Richesse distribuant des couronnes à des génies* – SEMUR-EN-AUXOIS : *Amours battant le blé*, grisaille – SÈTE : *Amours* – TOULOUSE : *Cortège bachique*, bas-relief en grisaille – TOURNAI : *Portrait de l'auteur* – *Triomphe de Bacchus*, grisaille – *La Révolution française* – VALENCIENNES : *J.-B. Rousseau*.

Ventes Publiques : PARIS, 1808 : *Deux sujets en bas-relief*, peints sur porcelaine : **FRF 470** – PARIS, 12 mai 1898 : *Portrait de profil de la duchesse d'Angoulême*, miniat. en grisaille : **FRF 540** – PARIS, 1900 : *Groupes d'enfants*, peinture en grisaille, trois dessus de portes : **FRF 1 255** – NEW YORK, 4-5 mars 1909 : *Intérieur de cuisine* : **USD 55** – PARIS, 6-8 déc. 1920 : *Triomphe de Bacchus*, sépia : **FRF 1 550** – PARIS, 29 juin 1927 : *Jeux d'enfants*, grisaille : **FRF 3 000** – PARIS, 21 avr. 1937 : *Jeux d'enfants*, suite de trois compositions en grisaille : **FRF 1 450** – PARIS, 26-27 mai 1941 : *Bataille de tritons*, grisaille : **FRF 2 000** – PARIS, 23 mars 1949 : *Bacchanale*, grisaille : **FRF 10 100** – PARIS, 24 mai 1950 : *Danse d'amours* : **FRF 17 000** – LONDRES, 12 nov. 1969 : *Putti*, grisaille : **GBP 380** – PARIS, 7 mars 1970 : *Le cortège du bélier conduit par des amours*, en camaïeu : **FRF 6 300** – PARIS, 28 fév. 1973 : *La Musique ; La Sculpture ; La Géographie ; Les Sciences*, quatre toiles en grisaille : **FRF 14 100** – PARIS, 4 mars 1976 : *Jeux d'Amours et d'animaux*, deux h/t faisant pendants (90x130) : **FRF 6 600** – NEW YORK, 6 déc. 1980 : *Putti dans un champ de blé*, h/t, en grisaille (68x126) : **USD 3 400** – NEW YORK, 11 juin 1981 : *Allégories des Arts, de la Science et de la Justice*, h/t, trois peint. en grisaille (140,5x162,5) : **USD 10 000** – LONDRES, 12 déc. 1984 : *Allégorie de la Musique ; Allégorie de la Peinture*, h/t, une paire (59x121) : **GBP 16 000** – NEW YORK, 7 avr. 1989 : *Putti jouant avec une chèvre*, h/t en grisaille (94x113) : **USD 12 100** – BRUXELLES, 7 oct. 1991 : *Enfant et chat dans un intérieur*, h/t (32,5x23,5) : **BEF 80 000** – PARIS, 16 juin 1993 : *Vénus décochant une flèche à l'amour*, h./marbre blanc, grisaille imitant le bronze (29x52,5) : **FRF 28 000** – LONDRES, 8 déc. 1993 : *Trompe-l'œil avec des putti et des animaux*, h/t, une paire (chaque 47,5x82) : **GBP 28 750** – PARIS, 31 mars 1995 : *Trompe-l'œil aux fausseness*, h/cuivre (23,5x29,5) : **FRF 35 000** – AMSTERDAM, 15 nov. 1995 : *Hercule et Antée*, craies noire et blanche/pap. bleu (51x43) : **NLG 4 720** – NEW YORK, 17 jan. 1996 : *Bacchus enfant avec deux putti*, h/t, en grisaille (17,1x24,8) : **USD 4 887** – LONDRES, 16-17 avr. 1997 : *Putti avec des instruments de musique 1769*, pl. et encres noire et brune/craie noire (14,7x22) : **GBP 517** – NEW YORK, 21 oct. 1997 : *Trompe-l'œil : le triomphe de Bacchus*, h/pan., grisaille (31,3x81) : **USD 27 600.**

SAUVAGE Sylvain
Né le 8 mai 1888 à Beaume-les-Messieurs (Jura). Mort en janvier 1948 à Paris. XXᵉ siècle. Français.
Peintre de sujets mythologiques, paysages, dessinateur, illustrateur.
Technicien du livre, il fut directeur de l'École Estienne (École du Livre), où il succéda à Georges Lecomte, de l'Académie Française. Il exposa au Salon des Artistes décorateurs de Paris. Il obtint une médaille d'argent en 1930.
Il a illustré : *Triomphe de la mort* de G. d'Annunzio, *La Fille aux yeux d'or* de H. de Balzac, *Mémoires* de Casanova de Seingalt, *Les Bijoux indiscrets* de Diderot, *Les sept femmes de Barbe Bleue* d'A. France, *Pastorales* de Longus, *Les Chansons de Bilitis* de P. Louÿs, *Le mariage de minuit* d'H. de Régnier, *Ernestine* du marquis de Sade, *Contes* d'A. Samain, *Candide* de Voltaire, puis *La Leçon d'amour dans un parc* de R. Boylesve, *Les Liaisons dangereuses* de Ch. de Laclos, *Manon Lescaut* de l'abbé Prévost.
VENTES PUBLIQUES : ENGHIEN-LES-BAINS, 28 oct 1979 : *Léda et le Cygne*, encre de Chine, lav. et cr. de coul. (94x71) : **FRF 6 500** – METZ, 14 oct. 1990 : *Le Village*, h/pan. (26,5x46,2) : **FRF 4 200**.

SAUVAGE Zette
Née à Nancy (Meurthe-et-Moselle). XXᵉ siècle. Française.
Sculpteur.
Elle expose au Salon d'Automne de Paris, dont elle est sociétaire.

SAUVAGEAU Louis
Né le 22 juillet 1822 à Paris. Mort vers 1874. XIXᵉ siècle. Français.
Sculpteur de figures, animaux, compositions mythologiques, sujets religieux, scènes de genre, bustes, bas-reliefs, médailleur.
Il fut élève d'Alexandre Lequien et d'Armand Toussaint. Il exposa au Salon de Paris, de 1848 à 1874.
Il modela de nombreuses terres cuites. On cite particulièrement de lui : *Ascension de la Vierge*, la fontaine monumentale de la place aux Gueldres, à Saint-Denis. En 1861, il en réalisa une autre dans le Val d'Oise, toute aussi volumeuse, qui fut envoyée au Brésil en 1878, où elle fut, depuis, démontée et replacée plusieurs fois.
VENTES PUBLIQUES : LONDRES, 8 déc. 1976 : *Jeune femme et enfant*, bronze (H. 83) : **GBP 880** – VERSAILLES, 27 mars 1977 : *Cavalier chassant le tigre*, bronze (H. 63 et l. 98) : **FRF 8 100**.

SAUVAGEON H.
Mort vers 1870 à Visan (Vaucluse). XIXᵉ siècle. Français.
Peintre de paysages.
MUSÉES : AVIGNON (Mus. Calvet) : *Souvenir des bords du Lison.*

SAUVAGEOT Charles Théodore
Né le 22 février 1826 à Paris. Mort le 15 février 1883 à Fontainebleau (Seine-et-Marne). XIXᵉ siècle. Français.
Peintre de scènes de genre, paysages, paysages d'eau, aquarelliste.
Il fut élève d'Isabey. Il exposa au Salon de Paris à partir de 1863.

CH-SAUVAGEOT

MUSÉES : ROCHEFORT-SUR-MER : *Atelier de l'artiste, cour de Rohan.*
VENTES PUBLIQUES : PARIS, 1880 : *Paysanne causant*, aquar. : **FRF 58** – PARIS, 15 fév. 1907 : *Le maréchal-ferrant* : **FRF 250** – PARIS, 30 mars 1925 : *Cour de ferme à Barbizon* : **FRF 80** – ORLÉANS, 26 nov. 1983 : *Maisons de ville*, h/pan. (42x26) : **FRF 11 500** – NEUILLY, 17 juin 1992 : *Bord de rivière*, h/pan. (22x27) : **FRF 5 000** – NEW YORK, 16 fév. 1993 : *Berger et son troupeau au milieu des champs*, h/t (89,5x145) : **USD 3 520**.

SAUVAGEOT Claude
Né en 1832 à Santenay. Mort en 1885. XIXᵉ siècle. Français.
Graveur, dessinateur d'architectures et d'ornements, et architecte.
Élève de Gaucherel. Il débuta au Salon de 1855. Chevalier de la Légion d'honneur en 1885.

SAUVAGEOT Denis François
Né le 2 septembre 1793 à Paris. XIXᵉ siècle. Français.
Peintre d'architectures et d'intérieurs, paysagiste.
Mari de Désirée Charlotte S. Élève de G. Bourgeois. Il exposa au Salon entre 1822 et 1831. Le Musée de Soissons conserve de lui *Portrait d'enfant.*
VENTES PUBLIQUES : PARIS, 10 mars 1986 : *Vue de la Campagne Romaine*, cr. et lav., deux dess. (37,5x62) : **FRF 38 000**.

SAUVAGEOT Désirée Charlotte. Voir **GALIOT Désirée Charlotte**

SAUVAGIE Jacob ou **Sauvaige**. Voir **SAUVAGE**

SAUVAGNAC Jean
Né à Paris. XIXᵉ siècle. Français.
Peintre de genre et de natures mortes.
Élève de Tabar, Menard, Ange Tissier et Rivet. Il débuta au Salon de 1863.

SAUVAIGE Louis Paul
Né le 5 avril 1827 à Lille (Nord). Mort le 31 juillet 1885 à Trouville (Calvados). XIXᵉ siècle. Français.
Peintre de paysages, marines.
Il est le père de Marcel Louis Sauvaige. Le *Bryan's Dictionary* le mentionne à tort sous le nom de Sauvaigne. Il fut élève de Corot et de Daubigny. Il s'établit à Lille. Il exposa au Salon de Paris à partir de 1873, obtenant une médaille de troisième classe en 1881.

MUSÉES : COUTANCES : *Le calme* – LILLE : *Marine.*

SAUVAIGE Marcel Louis
Né à Lille (Nord). Mort en décembre 1927. XXᵉ siècle. Français.
Peintre de marines.
Élève de son père Louis Paul Sauvaige et de Lansyer. Sociétaire des Artistes Français depuis 1884, il figura au Salon de ce groupement ; mention honorable en 1903, médaille de troisième classe en 1906. Le Musée de Dieppe conserve de lui *Port de Camaret*. Ce tableau figura au Salon de 1903 et valut à son auteur une mention honorable.
VENTES PUBLIQUES : PARIS, 14 avr. 1943 : *Nocturne breton*, past. : **FRF 450**.

SAUVAIGNE Louis Paul, appellation erronée. Voir **SAUVAIGE**

SAUVAN Gabrielle
XVIIIᵉ siècle. Française.
Peintre.
Fille de Philippe Sauvan.

SAUVAN Honoré
XVIIᵉ siècle. Français.
Peintre.
Il travailla à Arles et fut le père de Philippe Sauvan.

SAUVAN Philippe
Né en 1698 en Arles. Mort le 8 janvier 1789 à Avignon. XVIIIᵉ siècle. Français.
Peintre d'histoire, compositions religieuses, portraits, graveur, dessinateur.
Il fut élève de son père Honoré Sauvan et de Parrocel. Il se fixa en Avignon en 1729. Il peignit des tableaux d'autel et des portraits à Arles, Aix, Avignon. Il réalisa aussi des eaux-fortes.
MUSÉES : AVIGNON : *La ville d'Avignon restituée au souverain pontife* – *Sainte Marguerite* – *La Souveraineté* – *Le Génie consulaire* – *Le Génie ailé* – *Esprit Calvet* – *Portraits de Joachim Levieux de la Verne, de Joseph-François de Salvador et de Simon Reboulet, célèbres Avignonnais* – une esquisse – CARPENTRAS : *Sainte Ursule.*
VENTES PUBLIQUES : PARIS, 26 nov. 1919 : *Voltaire*, trois cr. : **FRF 145** – PARIS, 29-30 mars 1943 : *L'Assomption*, encre de Chine et reh. de gche, Attr. : **FRF 420** – PARIS, 11 mars 1988 : *Vierge en gloire*, pierre noire, pl. et encre (19,8x13) : **FRF 2 200**.

SAUVAN Pierre
Né en 1722 à Avignon. Mort en 1799 à Bilbao. XVIIIᵉ siècle. Français.
Peintre de compositions religieuses.
Fils et élève de Philippe Sauvan.
VENTES PUBLIQUES : PARIS, 18 avr. 1991 : *Un roi converti par saint*

Bruno, h/t (37,5x28) : **FRF 17 000** – PARIS, 27 juin 1991 : *Un saint adorant la Vierge de l'Assomption*, h/t cintrée (35,5x23) : **FRF 8 500**.

SAUVARD Henri
Né le 25 novembre 1880 à Fontainebleau (Seine-et-Marne). Mort le 23 mars 1973 à Noiseau (Val-de-Marne). XXe siècle. Français.

Peintre de paysages animés, paysages, animaux, fleurs.

Il fut élève de l'École Boule et de l'École Germain Pilon à Paris. Il installa son atelier à Moret-sur-Loing, en Seine-et-Marne. Il exposa régulièrement au Salon des Indépendants de Paris, dont il fut sociétaire.

Il peignit de nombreuses vues de l'Île-de-France, avec une prédilection pour la forêt de Fontainebleau, le bois de Meudon et celui de Vincennes ; l'artiste s'intitulant lui-même « l'Homme des Bois ».

SAUVAT Patrick
Né en 1943. XXe siècle. Actif aussi en Allemagne. Français.

Graveur.

Il fait des études d'art graphique et des techniques de l'estampe. Il expose régulièrement en Suisse, en Allemagne et en France.

SAUVAYRE Maurice
Né le 17 mars 1889 à Paris. XXe siècle. Français.

Peintre de paysages, illustrateur.

Il exposa, à Paris, au Salon des Indépendants ; au Salon d'Automne, dont il fut sociétaire ; au Salon des Tuileries et au Salon des Humoristes.

On lui doit l'illustration de *La Gerbe d'Or*, d'Henri Béraud, pour la Société « Les Annales ».

VENTES PUBLIQUES : PARIS, 27 déc. 1926 : *Paysage* : **FRF 300** – PARIS, 15 fév. 1930 : *Paysage* : **FRF 100**.

SAUVÉ Christian
Né en 1943. XXe siècle. Français.

Peintre.

Il étudie à l'École des Beaux-Arts de Paris en 1967. Il entreprend en 1968 un voyage qui le mène en Italie, en Belgique, en Hollande et en Angleterre. Il remporte le Grand Prix de la Casa Velasquez en 1969, puis voyage à travers l'Espagne et le Portugal en 1970, poussant jusqu'aux Îles Canaries où il étudie les terres volcaniques de Lanzarote, et en Afrique en 1971. Il devient professeur de peinture et de dessin à l'École des Beaux-Arts de Rouen en 1971. Il a exposé personnellement à Rouen en 1974.

Chacune de ses planches peintes est un paysage où revit la structure même du bois dans son apparente liberté, éléments qu'il nous propose pour reconstruire à notre tour des paysages variables. Il accorde une grande importance à la nature et à la terre et tente de l'exprimer dans sa brutalité.

SAUVÉ Jean
Né à Senlis. XVIIe siècle. Travaillant à Paris de 1660 à 1691. Français.

Graveur au burin et éditeur.

Il travailla aussi à Bologne et à Munich.

SAUVÉ Jean Jacques Théodore ou Théodore
Né le 25 août 1792 à Paris. Mort en janvier 1869 à Paris. XIXe siècle. Français.

Graveur au burin et lithographe.

Élève de David. Il entra à l'École des Beaux-Arts le 14 décembre 1813. Il exposa au Salon de 1831. On cite notamment de lui des lithographies de têtes d'après les fresques de Raphaël au Vatican.

SAUVÉ Joachim
Né à Coisy (Somme). XIXe siècle. Français.

Peintre.

Élève de Ch. Crauk. Il débuta au Salon de 1880.

SAUVÉ Sébastien
Né en 1668 à Senlis. XVIIe siècle. Français.

Dessinateur de portraits et graveur au burin.

Le British Museum de Londres conserve de lui *Portrait d'un groupe*.

SAUVEGRAIN
XXe siècle. Français.

Peintre de compositions animées.

Il exposa au Salon d'Automne de Paris en 1952. On cite de lui : *Quatorze juillet*.

SAUVENIÈRE Jules
Né en 1855. Mort en 1920. XIXe-XXe siècles. Belge.

Peintre de paysages.

Il exposa au Cercle des Beaux-Arts de 1893 à 1909.

MUSÉES : LIÈGE (Mus. de l'Art wallon) : *Route* – *Sous-bois*.

SAUVESTRE Stéphen ou Eugène Stéphen
Né le 26 décembre 1847 à Bonnétable (Sarthe). XIXe siècle. Français.

Peintre d'architectures et de paysages, aquarelliste et architecte.

SAUX de Jules, Mme, dite Henriette Browne, née Henriette Sophie de Bouteillier
Née en 1829 à Paris. Morte en 1901. XIXe siècle. Française.

Peintre de genre, sujets typiques, graveur, dessinateur.

Élève de Chaplin, elle obtint un égal succès en peinture et en gravure. Elle débuta au Salon de Paris en 1853 ; obtenant une médaille de troisième classe en 1855 et 1857, une de deuxième classe en 1861 pour la peinture, et en 1863, une troisième médaille pour la gravure. On la connaît généralement sous le pseudonyme de *Henriette Browne*.

On cite notamment parmi ses ouvrages de nombreux tableaux représentant des sujets empruntés à la vie des Arabes du nord de l'Afrique.

VENTES PUBLIQUES : PARIS, 1865 : *Le catéchisme* : **FRF 16 000** – LONDRES, 1881 : *Les sœurs de charité* : **FRF 12 975** – LONDRES, 1886 : *Visite au harem* : **FRF 32 810** – LONDRES, 1888 : *École juive au Caire* : **FRF 18 235** – LONDRES, 7 déc. 1907 : *Plus de peur que de mal*, dess. : **GBP 3** – LONDRES, 29 juin 1908 : *Dans le harem* : **GBP 21** ; *Une école orientale*, dess. : **GBP 78** – LONDRES, 26 avr. 1909 : *L'Alsace* : **GBP 2** – LONDRES, 24 juin 1909 : *La toilette* : **GBP 52** – LONDRES, 27 mai 1910 : *Conte de fées* : **GBP 54** – LONDRES, 27 jan. 1922 : *Une beauté orientale 1861* : **GBP 17** ; *La lecture de la Bible 1857* : **GBP 16** – LONDRES, 13 mai 1927 : *Dans le harem* : **GBP 13** – LONDRES, 25 avr. 1930 : *Une école turque 1870* : **GBP 10** – LONDRES, 21 déc. 1933 : *Une école turque 1870* : **GBP 5** – LONDRES, 15 fév. 1935 : *École de village* : **GBP 14** – NEW YORK, 29 oct. 1981 : *Le jeune étudiant 1865*, h/t (100x63) : **USD 7 000** – LONDRES, 25 juin 1982 : *Enfants nubiens 1870*, h/t (89x117) : **GBP 4 000** – LONDRES, 22 juin 1983 : *Scène de harem*, h/t (86x113,5) : **GBP 4 000** – TORONTO, 29 mai 1986 : *Le ducat 1876*, h/t (115,5x89) : **CAD 7 500** – NEW YORK, 28 fév. 1990 : *Une beauté orientale 1861*, h/t (147,3x114,3) : **USD 15 400** – NEW YORK, 16 juil. 1992 : *Sœurs de charité*, h/t (101,6x78,7) : **USD 2 200**.

SAUZAY Adrien Jacques
Né en 1841 à Paris. Mort le 24 novembre 1928. XIXe-XXe siècles. Français.

Peintre de paysages animés, paysages, paysages d'eau.

Il fut élève de Audré et d'Alberto Pasini. Il exposa, au Salon de Paris, à partir de 1863 ; puis Salon des Artistes Français, dont il fut sociétaire hors-concours depuis 1883. Il obtint une médaille de troisième classe en 1881, une de deuxième classe en 1883, une de bronze pour l'Exposition Universelle de 1889, une autre pour l'Exposition Universelle de 1900. Il fut promu chevalier de la Légion d'honneur en 1906.

A. Sauzay

MUSÉES : ARRAS : *Neufchâteau* – BREST (Mus. mun.) : *Étang aux environs de Paris* – *Écluse Notre-Dame de la Garenne* – CARPENTRAS : *Abatis dans la forêt de Bondy* – GLASGOW : *Paysage pastoral* – GUÉRET : *Les Dalles, côtes de Normandie* – LE HAVRE : *Prairies aux environs du Pont-de-l'Arche* – LOUVIERS (Gal. Roussel) : *Les Viornes, route de Comelles* – *Port Pinché* – *La maison Legendre à Port-Joie* – *Le Giboxin à Rangiport* – MONT-DE-MARSAN : *Sous les pins, Capbreton*.

VENTES PUBLIQUES : PARIS, 17 mars 1904 : *Paysage* : **FRF 110** – NEW YORK, 16-17 fév. 1911 : *Bord de rivière* : **USD 220** – PARIS, 6 juin 1924 : *Village de Montmacq (Oise)* : **FRF 860** – PARIS, 30 nov. 1944 : *Paysage* : **FRF 3 100** – PARIS, 10 mars 1949 : *L'étang* : **FRF 4 500** – LONDRES, 6 déc. 1974 : *La plage* : **GNS 480** – PARIS, 6 avr. 1976 : *Les lavandières*, h/pan. (33x67) : **FRF 4 200** – ZURICH, 29 nov. 1978 : *Lavandière au bord de la rivière*, h/pan. (33x61,5) : **CHF 7 000** – VERSAILLES, 19 oct. 1980 : *La rivière paisible*, h/pan. (34x62) : **FRF 37 500** – PARIS, 24 juin 1981 : *Hameau au bord de l'étang*, h/pan. (33x60) : **FRF 23 000** – NEW YORK, 24 mai 1984 : *Hameau au bord d'un étang*, h/pan. (33,5x62) : **USD 8 000** – HONFLEUR, 1er jan. 1985 : *Le village au bord de la rivière*, h/t (61x38) : **FRF 37 000** – PARIS, 7 déc. 1987 : *Vue de Saint-Denis*, h/pan. (36x20) : **FRF 11 000** – NEUILLY, 9 mars 1988 : *La lande en Bre-*

tagne, h/pan. (33x62) : **FRF 18 000** – Paris, 19 déc. 1988 : *Bord de rivière*, h/t (46x61) : **FRF 12 000** – Versailles, 5 mars 1989 : *Bord de rivière*, h/pan. (23,2x34,8) : **FRF 10 500** – Paris, 17 avr. 1989 : *Paysage*, h/pan. (31x47) : **FRF 26 000** – Versailles, 19 nov. 1989 : *Les champs marécageux*, h/t (35x62) : **FRF 20 000** – New York, 23 mai 1990 : *Hameau au bord d'un étang*, h/pan. (32,3x61) : **USD 6 600** – Paris, 12 oct. 1990 : *L'étang*, h/t (64x49) : **FRF 14 500** – Paris, 24 mai 1991 : *Au bord de l'étang*, h/t (68x92) : **FRF 24 000** – Le Touquet, 8 juin 1992 : *Barque au bord de la rivière*, h/pan. (28x43) : **FRF 10 000** – Paris, 10 fév. 1993 : *Lavandières*, h/t (36x62) : **FRF 13 000** – Paris, 10 juil. 1995 : *Lavandières aux abords du village*, h/pan. (33,5x62,5) : **FRF 17 000**.

SAUZAY J. de
xixe siècle. Français.
Peintre de portraits, miniatures.
Il exposa au Salon de Paris entre 1835 et 1839.
Ventes Publiques : Paris, 10 mai 1950 : *Portrait de jeune fille ; Portrait de jeune femme ; Portrait d'homme*, trois miniatures dans un même cadre : **FRF 10 800.**

SAUZAY Louis Charles Valentin
Né à Paris. xixe siècle. Français.
Peintre d'histoire.
Élève de Périn, Amaury-Duval, Ingres et Boulanger. Il débuta au Salon en 1870.

SAUZAY Pierre ou Sauzée
xviie siècle. Actif à Baugé entre 1654 et 1673. Français.
Peintre et verrier.
On cite de lui dans l'église de Linières-Bouton une *Annonciation*.

SAUZEDO. Voir SALCEDO

SAUZET Claude
Né en 1941 à La Grand-Combe (Gard). xxe siècle. Français.
Peintre de compositions à personnages, figures, nus, paysages animés, paysages, paysages urbains, natures mortes, dessinateur, lithographe. Tendance symboliste.
Il étudie à l'École des Beaux-Arts de Nîmes. Il participe à diverses expositions collectives, parmi lesquelles, à Paris : Salon des Artistes Français ; Salon d'Automne ; Salon de la Société Nationale des Beaux-Arts, dont il est sociétaire. Il figure dans des expositions particulières en France et à l'étranger, notamment 1998 à Paris, galerie Le Jardin des Arts. Il obtient le prix de la Jeune Peinture du Salon d'Automne en 1978.
Dans une technique parfaitement académique et comme aquarellée, il peint surtout des figures féminines, des rues animées de personnages, des marchés, des terrasses de cafés, ainsi que des paysages du Midi et de l'Italie, tous sujets d'agrément.
Ventes Publiques : Aubagne, 24 juin 1990 : *Nu érotique*, h/t (80x100) : **FRF 41 000.**

SAVADOV Arsène Vladimirovich
Né en 1962 à Kiev. xxe siècle. Russe.
Peintre de sujets allégoriques, compositions à personnages.
Il étudie à l'Institut d'Art de Kiev, dont il sort diplômé en 1986. Il expose dans des expositions collectives et personnelles : 1987 Paris, Madrid.
Il réalise des compositions de grand format qui mettent en scène, dans des paysages désertiques, des figures allégoriques et des animaux ou monstres légendaires.
Bibliogr. : In : Catalogue de l'exposition *Art soviétique contemporain*, galerie de France, Paris, 1987 – in : *Dictionnaire de l'art moderne et contemporain*, Hazan, Paris, 1992.

SAVAGE Donald Percival
Né le 12 octobre 1926 à Brisbane. xxe siècle. Australien.
Peintre, sculpteur.
Après avoir reçu une première formation de sculpture, cet artiste suivit les cours de peinture au Technical College de Brisbane, où il fit partie du groupe « Miya », réservé à tous les artistes, peinture, littérature, théâtre, de moins de vingt et un ans, et du groupe « Half-dozen », à l'avant-garde des arts plastiques à Brisbane.
En 1947, il poursuit sa formation artistique à Sydney, où il devient membre de la Royal Art Society of New South Wales. En 1949, il se fixe à Paris. Il expose fréquemment et est vite remarqué par la presse.

SAVAGE Edward
Né le 26 novembre 1761 à Princeton (Massachusetts). Mort le 6 juillet 1817 à Princeton. xviiie-xixe siècles. Américain.

Portraitiste et graveur au burin.
Élève de Benjamin West. Le Musée de Worcester conserve un *Portrait de l'artiste par lui-même*.
Ventes Publiques : Londres, 30 juin 1924 : *La famille Washington* : **GBP 42** – New York, 27 jan. 1938 : *Le traité de Penn avec les Indiens* : **GBP 310** – New York, 21 jan. 1984 : *Portrait de George Washington, his wife, son and daughter*, h/t (72,5x90) : **USD 1 500.**

SAVAGE Eugène Francis
Né le 29 mars 1883 à Covington (Indiana). Mort en 1978. xxe siècle. Américain.
Peintre d'histoire, scènes de genre, compositions murales.
Il fut élève de l'École Corcoran de Washington, de l'Académie de Chicago et de Groeber à Munich. Il fut membre de l'Académie américaine Alumni à Rome. Il obtint de nombreuses récompenses dont une médaille d'or, à New York, en 1921.
Il fut surtout peintre de genre, on cite également de lui quelques œuvres retraçant des faits historiques. Il peignit aussi des panneaux muraux et des toiles de chevalet dans le style art déco des années vingt.
Musées : Chicago (Art Inst.). – Saint Louis (Mus. des Beaux-Arts).
Ventes Publiques : New York, 29 avr. 1976 : *The orchid trail* 1935, h/t (58,5x53,3) : **USD 1 100** – New York, 26 sep. 1990 : *Pastorale*, temp. et feuille d'or/pan. (71,1x71,1) : **USD 44 000** – New York, 12 avr. 1991 : *Mid-Westchester* 1947, h/t (74,3x87,6) : **USD 4 400** – New York, 28 sep. 1995 : *Le dernier port* 1946, h/t (47x64,1) : **USD 4 312.**

SAVAGE James Henry
Né en 1813 à Londres. xixe siècle. Britannique.
Peintre de genre et d'histoire.
Élève de l'Académie de Londres. Il voyagea à Munich et en Italie.

SAVAGE John
xive siècle. Travaillant à Dublin en 1344. Irlandais.
Sculpteur sur bois.

SAVAGE John
xviie-xviiie siècles. Actif à Londres de 1680 à 1700. Britannique.
Graveur.
Il paraît avoir surtout été un graveur populaire. On cite de lui, notamment les portraits de plusieurs malfaiteurs célèbres. Il a gravé également les effigies de grands personnages et des planches pour les *Cris de Londres* de Tempest.

SAVAGE Marguerite D.
xxe siècle. Américaine.
Peintre, illustratrice.
Elle fut élève d'Edmund Messer et de Morse à Washington, de Richard Miller à Paris. Elle expose à Cleveland, New York et Washington.
Elle a également donné des illustrations pour des magazines.

SAVAGE William
Né en 1770 à Howden. Mort le 25 juillet 1843 à Londres. xviiie-xixe siècles. Britannique.
Peintre et graveur.
Élève des écoles de la Royal Academy. Il paraît avoir été surtout décorateur. Il publia en 1822 : *Practical Hints on decorative Painting. With illustrations engraved on Wood and printed in colours by the type press.*

SAVAIGE Jacob. Voir SAUVAGE

SAVAJOLS-CARLE Odile
Née en 1923 à Marseille (Bouches-du-Rhône). xxe siècle. Française.
Peintre de paysages, dessinatrice.
Elle étudia la philosophie, puis elle se mit à la peinture. Elle exposa personnellement à Marseille. Elle obtint le Prix de la Ville de Cassis, en 1959 ; le Prix de l'Association France-Israël, en 1961.
Ses paysages sont traités avec une grande fluidité, en demi-teintes suggestives. Toujours inspirée par la nature, sa peinture tend au dépouillement et atteint l'abstraction en 1956. Par la suite, elle réalise en plein air des dessins, à l'aide d'acrylique diluée avec quelques rehauts de pastel, où elle intègre parfois l'écriture. Elle collabora aussi à l'élaboration de livres.
Bibliogr. : In : Catalogue de l'exposition *Cantini 69. Naissance d'une collection*, Musée Cantini, Marseille, 1969 – in : *L'Art moderne à Marseille. La collection du Musée Cantini*, Marseille, 1988.
Musées : Marseille (Mus. Cantini) : *La mer* 1957.

SAVALO. Voir **SAWALO**

SAVANNI Francesco ou **Savani**
Né en 1723 à Brescia. Mort le 4 mai 1772 à Brescia. XVIII^e siècle. Italien.
Peintre.
Élève d'Angelo Paglia et de Francesco Monti. Il peignit des tableaux d'autel pour plusieurs églises de Brescia et des environs.

SAVARD Jean
XIX^e siècle. Français.
Peintre de portraits.
Il exposa au Salon entre 1831 et 1848.

SAVART Pierre
Né en 1737 à Saint-Pierre de Thimer (Eure-et-Loir). Mort après 1780. XVIII^e siècle. Français.
Dessinateur, graveur au burin et éditeur.
Ce remarquable artiste a surtout gravé des portraits d'après les maîtres français des XVII^e et XVIII^e siècles. Son faire rappelle celui de Ficquet. Le *Bryan's Dictionary* fait naître cet artiste à Paris en 1750.

SAVARY. Voir aussi **SAVERY**

SAVARY A., Mlle
XIX^e siècle. Française.
Peintre de portraits.
Elle exposa au Salon en 1833 et 1834.

SAVARY Adolphe Auguste
Né à Lille (Pas-de-Calais). XIX^e siècle. Français.
Peintre de paysages.
Élève de Moral. Il débuta au Salon en 1880.

SAVARY Auguste
Né le 15 avril 1799 à Nantes (Loire-Atlantique). XIX^e siècle. Français.
Peintre de paysages.
Élève de Boissier. Entré à l'École des Beaux-Arts le 27 mai 1819, il exposa au Salon entre 1824 et 1859.
VENTES PUBLIQUES : PARIS, 7-8 déc. 1923 : *Paysages animés*, deux toiles : **FRF 500** – PARIS, 1^{er} juil. 1924 : *Vue de Suisse* : **FRF 180**.

SAVARY Charles de. Voir **DESAVARY**

SAVARY Claude
XVII^e siècle. Actif à Lyon dans la première moitié du XVII^e siècle. Français.
Graveur au burin, peintre et éditeur.
Il grava des sujets historiques.
VENTES PUBLIQUES : PARIS, 26 févr 1979 : *La montée au calvaire* 1672, h/cuivre (70x88) : **FRF 5 500**.

SAVARY Gilles
XV^e siècle. Éc. flamande.
Peintre.
Il a peint un tableau d'autel pour l'église Saint-Pierre de Roye en 1492.

SAVARY Jacob. Voir **SAVERY**

SAVARY Maurice Robert
Né le 20 avril 1920 à Paris. XX^e siècle. Français.
Peintre de nus, portraits, intérieurs, paysages animés, paysages, paysages urbains, paysages d'eau, marines, natures mortes, aquarelliste, peintre de compositions murales, cartons de vitraux, illustrateur, lithographe.
Il fut élève de Nicolas Untersteller et de Maurice Brianchon à l'École des Beaux-Arts de Paris, de 1940 à 1949. Il séjourna à Madrid en 1948-1949, puis en Italie d'où il revint, en 1950, avec le Prix de Rome. Dès son retour, il fut nommé professeur à l'École des Beaux-Arts de Rouen. Depuis 1957, il vit à Paris et passe la plupart de ses étés à Collioure.
Il figure dans les Salons traditionnels de Paris et dans diverses expositions collectives : depuis 1946, Salon de Mai, Salon des Tuileries ; à partir de 1949, Salon des Indépendants, Salon des Moins de Trente Ans ; 1952 2^e Biennale de São Paulo ; 1955 galerie Drouant-David et galerie Charpentier, Paris ; 1960 Musée Galliéra, Paris ; depuis 1961, Salon Comparaisons ; 1962, 1976 galerie Guiot, Paris ; ainsi qu'au Salon des Artistes Français, Salon d'Automne dont il est sociétaire, Salon de la Société Nationale des Beaux-Arts.
Il expose personnellement dans diverses villes françaises, ainsi

qu'à Düsseldorf en 1986. Il a obtenu diverses récompenses et distinctions, dont : 1975 médaille d'or au Salon des Artistes Français de Paris, 1985 médaille d'argent au Salon de la Marine à Paris, puis médaille d'or deux ans plus tard.
Dans une première période, sous l'influence hispanique, il oriente sa palette vers les bruns et les gris et sa vision du monde est architecturée par les principes cézanniens. On pouvait alors reconnaître dans ses peintures des traces de l'influence d'Édouard Pignon. Très rapidement, il se laisse aller à sa propre nature, choisissant de se faire l'interprète des paysages qui l'émeuvent au hasard de ses promenades. Il réalise des peintures de grands formats consacrées aux paysages de Normandie, du Midi méditerranéen ; et diverses vues de Paris, de la Butte Montmartre (un de ses thèmes privilégiés) à Notre-Dame, édifices célèbres ou avec la foule animée des quartiers populaires. Il exécute en outre d'importants panneaux décoratifs : 1956 Palais des Consuls de Rouen ; 1960 École nationale de la Marine marchande à Nantes ; 1961 Halles aux Toiles de Rouen ; 1965 Lycée Claude Monet au Havre. Il a réalisé des vitraux dans la région des Ardennes. Il a également illustré *Vol de Nuit* de Saint-Exupéry et *Les Faubourgs de Paris* d'Eugène Dabit.
Poète de la couleur, c'est sa joie de vivre, son amour passionné de la nature et des choses qu'il nous invite à partager. Selon Raymond Cogniat, « le blanc devient pour lui une couleur comme l'était pour Bonnard, riche de subtilités ; une manière de mettre en valeur toute la gamme de tons et de les accorder par la lumière, par la fraîcheur... »

Savary

BIBLIOGR. : François Lespinasse : *Savary*, Imp.-S.I.C., Lagny-sur-Marne, 1990 – in : *L'École de Paris 1945-1965*, Ides et Calendes, Neuchâtel, 1993.
MUSÉES : BAGNOLS-SUR-CÈZE – BESANÇON – GRANDVILLE – MENTON – NANTES (Mus. des Beaux-Arts) – PARIS (Mus. Nat. d'Art Mod.) – PARIS (Mus. d'Art Mod. de la Ville) – ROUEN (Mus. des Beaux-Arts) – SAINT-DENIS – TOULOUSE – VERVIERS.
VENTES PUBLIQUES : VERSAILLES, 16 nov. 1980 : *Promeneurs au Bois*, h/t (81x116) : **FRF 4 300** – VERSAILLES, 25 sep. 1988 : *Jardin à Magagnosc*, h/t (65x81) : **FRF 8 000** – NEUILLY, 27 mars 1990 : *Collioure*, h/t (60x74) : **FRF 15 500** – PARIS, 6 juin 1990 : *Fleurs bleues* 1951, h/pan. (73,5x33) : **FRF 7 200** – PARIS, 18 juil. 1990 : *L'été à Cabris*, h/t (60x73) : **FRF 7 500** – CALAIS, 9 déc. 1990 : *Régates à La Baule* 1957, h/t (54x65) : **FRF 12 000** – PARIS, 17 oct. 1990 : *Port*, h/t (60x73) : **FRF 5 500** – PARIS, 6 fév. 1991 : *Jardins sur l'Estérel*, h/t (73x92) : **FRF 8 000** – NEUILLY, 11 juin 1991 : *Façade de Montmartre*, h/t (100x73) : **FRF 9 600** – PARIS, 20 nov. 1991 : *Notre-Dame de Paris*, h/t (73x60) : **FRF 10 000** – PARIS, 25 mars 1993 : *Jardin public*, h/t (60,5x73) : **FRF 6 000** – ZURICH, 21 avr. 1993 : *Quai à l'île Saint-Denis*, h/t (54x81) : **CHF 950** – PARIS, 7 juin 1995 : *Plage de Méditerranée*, h/t (74x90) : **FRF 7 100** – PARIS, 25 fév. 1996 : *Rue à Grasse*, h/t (92x60) : **FRF 10 000** – CALAIS, 15 déc. 1996 : *L'Orchestre du conservatoire de Paris*, h/t (50x64) : **FRF 7 000** – PARIS, 25 fév. 1997 : *L'Après-midi à Cannes, la Croisette* 1950, h/t (60x75) : **FRF 6 000**.

SAVARY DE PAYERNE Lily, Mme. Voir **KÖNIG Lily**

SAVAYGE Jacob. Voir **SAUVAGE**

SAVAZZI Vittorino
Né à Viadana. Mort le 17 septembre 1792. XVIII^e siècle. Italien.
Sculpteur sur bois.
Il a sculpté le buffet d'orgues et la tribune dans l'église Saint-Pierre de Viadana.

SAVAZZINI Antonio
Né le 14 juillet 1766 à Parme. Mort le 3 juin 1822 à Parme. XVIII^e-XIX^e siècles. Italien.
Peintre.
Il fit ses études à Parme. Il peignit des sujets religieux et des portraits.

SAVE Gaston Gilbert Daniel
Né le 22 août 1844 à Saint-Dié (Vosges). Mort le 20 juillet 1901 à Saint-Dié. XIX^e siècle. Français.
Peintre, dessinateur et lithographe.
Élève de Gleyre. Il travailla à Strasbourg, à Nancy et à Saint-Dié. Il exécuta des peintures religieuses et des décors de théâtre.

SAVE Philippe de
XVI^e siècle. Éc. flamande.
Sculpteur sur bois.

Il a sculpté la statue de saint Romuald pour la cathédrale de Malines.

SAVEL Ilja
Né le 9 février 1951. xxᵉ siècle. Tchécoslovaque.
Peintre d'intérieurs, natures mortes.
Il fut élève de l'École des Beaux-Arts de Prague et de F. Jiroudek.
Il exposa en Tchécoslovaquie, ainsi qu'en Suède, Russie, Italie, Allemagne et à Cuba.

SAVEL Vladimir, Jr
Né le 8 novembre 1949. xxᵉ siècle. Tchécoslovaque.
Peintre de scènes de genre, natures mortes.
Il fut élève de Z. Sykora et de K. Linhart. Il figura dans de nombreuses expositions à l'étranger, dont : 1984 Utrecht ; 1987 Rotterdam ; 1988 Frederikshaven (Danemark) ; 1989 Damme (Belgique) ; 1990 Vilnius (Lithuanie) ; 1991 Avesta (Suède), Munich, Turin ; 1992 Rome, Barcelone.
MUSÉES : FREDERIKSHAVEN, Danemark (Kunstmuseum) – ODESSA – PESCARA, Italie (Mus. de l'Art Graphique) – VILNIUS, Lithuanie (Bibl.).
VENTES PUBLIQUES : PARIS, 31 jan. 1993 : *Nature morte aux edelweiss*, h/pan. (60x52) : FRF 3 000.

SAVELBERGEN Van
xvIIᵉ siècle. Actif à Amsterdam en 1619. Hollandais.
Peintre verrier.

SAVELBERGEN G. H.
xvIIᵉ siècle. Travaillant vers 1620. Hollandais.
Dessinateur.

SAVELIEFF Dimitri Savéliévitch
Né en 1807. Mort en 1843. xIxᵉ siècle. Russe.
Sculpteur.
Élève de l'Académie de Saint-Pétersbourg. Il sculpta des bustes.

SAVELIEV Fiodor
Né en 1917 près de Vitebsk. xxᵉ siècle. Russe.
Peintre de paysages.
Il étudia à l'École des Beaux-arts de Vitebsk. Il fut membre de l'Union des Artistes de l'URSS.

SAVELIEV Slava
Né en 1944 à Moscou. xxᵉ siècle. Actif depuis 1982 en France. Russe.
Peintre-aquarelliste de sujets religieux, compositions à personnages, paysages animés. Groupe Art-Cloche.
Il étudia à l'École des Beaux-Arts de Moscou. Il vit en France depuis 1982, où il est Président de l'Association des Artistes Russes de Paris, et où il a rejoint le collectif non-conformiste de l'Art cloche.
À Moscou, de 1972 à 1982, il participa au « Groupe des 20 ». Il participe à des manifestations parisiennes telles que le Salon d'Automne en 1983, le Salon d'Art Sacré en 1984, le Salon de Mai en 1985 ou le Salon des Artistes Français en 1988. Il exposa également à Madrid et à Bruxelles en 1990. En 1963, il fit sa première exposition personnelle à Moscou.
BIBLIOGR. : In : *Art Cloche. Élément pour une rétrospective.* *Squatt artistique*, catalogue de ventes, Me Pierre Cornette de Saint-Cyr, lundi 30 janvier 1989, Paris – in : Catalogue de la vente *L'École de Leningrad*, Drouot, Paris, 19 nov. 1990.
MUSÉES : GENÈVE (Petit Palais) – PARIS (Mus. d'Art Russe Contemp.).
VENTES PUBLIQUES : PARIS, 27 nov. 1989 : *Clown* 1989, aquar./pap. (61x48) : FRF 8 600 ; *Les musiciens*, aquar./pap. (71x67) : FRF 5 000 – PARIS, 11 juin 1990 : *Les musiciens*, aquar./pap. (60x72) : FRF 4 500 – PARIS, 19 nov. 1990 : *L'éternel voyageur*, aquar./pap. (55x74) : FRF 4 000.

SAVELIEVA Valentina
Née en 1938 à Leningrad. xxᵉ siècle. Russe.
Peintre de nus, de natures mortes.
Elle fit ses études à l'Institut Répine où elle fut élève de V. M. Orechnikov. Elle devint Membre de l'Union des Peintres de Leningrad.

*B C*Ӡ*rawʌ*

MUSÉES : KIEV (Mus. d'Art Russe) – KRASNODAR (Mus. des Beaux-Arts) – MOSCOU (Min. de la Culture) – OMSK (Mus. Art Contemp.) – SAINT-PÉTERSBOURG (Mus. d'Hist.) – SAINT-PÉTERSBOURG (Mus. Russe).
VENTES PUBLIQUES : PARIS, 26 avr. 1991 : *Nu assis*, h/t (79,2x59,6) :

FRF 11 000 – PARIS, 24 sep. 1991 : *Les dernières nouvelles*, h/t (122x73) : FRF 6 500 – PARIS, 5 avr. 1992 : *Les fleurs des champs*, h/t (61,5x80,5) : FRF 4 000 – PARIS, 23 nov. 1992 : *Nature morte*, h/t (59,4x78,4) : FRF 8 500 – PARIS, 25 jan. 1993 : *Nature morte aux pommes*, h/t (72x100) : FRF 4 000 – PARIS, 13 déc. 1993 : *La table de fruits*, h/t (64x69,5) : FRF 5 000 – PARIS, 3 oct. 1994 : *Nature morte aux fruits*, h/t (64,5x69,5) : FRF 10 100 – PARIS, 9 oct. 1995 : *Nature morte avec des fruits*, h/t (65x80) : FRF 4 100.

SAVELLI. Voir **SPERANDIO Savelli**

SAVELLI Angelo
Né le 30 octobre 1911 à Pizzo Calabro (Catanzaro). Mort en 1995. xxᵉ siècle. Actif aussi aux États-Unis. Italien.
Peintre, graveur. Expressionniste-abstrait.
En 1935, il obtient la décision d'un concours national pour la fresque. En 1948, une bourse lui permet de venir travailler à Paris. Il est professeur au Liceo Artistico de Rome. Il vit aux États-Unis à partir de 1954, où il enseigne la peinture à la New School for Social Research de New York ; ainsi qu'à l'Université de Pennsylvanie.
Il figure dans des expositions collectives, dont : 1943, 1948, 1959 Quadriennale de Rome ; 1950, 1952, 1954 Biennale de Venise ; 1951, Paris, Stockholm, Helsinki, Göteborg, Oslo, Copenhague ; ainsi qu'à des expositions d'art italien en Autriche. Il expose aussi au Caire, à Alexandrie, à Buenos Aires, à Washington et à New York, en Suisse.
Bien que devenu non-figuratif, il est resté fidèle à la vigueur expressive de sa première période italienne, ce qui le classe parmi les « expressionnistes abstraits ». Il se consacre également à la gravure, où il combine parfois une impression en relief et sans encre à des tons pâles courants dans la lithographie en couleur. Son but est d'enrichir la blancheur du papier plutôt que de créer des formes explosives.
BIBLIOGR. : Michel Seuphor : *Diction. de la peint. abstr.*, Hazan, Paris, 1957 – B. Dorival, sous la direction de… : *Peintres Contemporains*, Mazenod, Paris, 1964.
VENTES PUBLIQUES : ROME, 17 avr. 1989 : *Les Amies* 1941, h/t (48x54) : ITL 4 000 000 – MILAN, 20 mai 1996 : *Irregular Shape* 1975, liquitex/t. (50x59) : ITL 3 220 000.

SAVELLI Cosimo
xvIIᵉ siècle. Actif à Rome en 1632. Italien.
Peintre.

SAVELLI Giovanni Battista
xvIIIᵉ siècle. Italien.
Peintre.
Il a peint au plafond de l'église Saint-Dominique à Atri une *Transfiguration de saint Dominique.*

SAVELLY, Mme
Née vers 1780 à Nantes. xIxᵉ siècle. Française.
Portraitiste.

SAVERIJS Albert et **Jan**. Voir **SAVERYS**

SAVEROT Alain
Né le 25 mars 1947 à Sousse (Tunisie). xxᵉ siècle. Français.
Peintre, technique mixte, peintre de compositions murales. Abstrait-lyrique.
Il étudia à l'École des Beaux-Arts de Dijon, de 1964 à 1967. Il figura dans des expositions collectives et particulières, dont : 1973 École des Beaux-Arts de Paris ; 1975-1976 Salon des Artistes Français de Paris, dont il fut sociétaire jusqu'en 1983 ; 1987, 1991, 1992 Tokyo ; 1987-1988 Berne, Bruxelles, Londres, Madrid, Rome ; 1988 Sydney ; 1990 galerie Ariane, Paris ; plusieurs participations à des Foires d'Art à Tokyo, Taipei, Hong Kong, Singapour.
Il a participé, en 1982, à une fresque éphémère de cent mètres peinte sur l'ancien mur de Berlin. Celui-ci jouant du relief et des coulis de sa peinture, il réalise des compositions lyriques faites d'éléments graphiques, soit déchiffrables, soit informels, de contractions et d'éclatements de couleurs.
MUSÉES : MELUN (Hôtel de la Préfecture).

SAVERY. Voir aussi **XAVERY**

SAVERY Butler Frederic
Né à Paris. xIxᵉ siècle. Français.
Peintre de marines.
Élève de Kessier et de Deisseldorf. Il débuta au Salon de 1863.

SAVERY Claude. Voir **SAVARY**

SAVERY Jacob I ou **Jacques**
Né vers 1545 à Courtrai. Mort en 1602 à Amsterdam. xvIᵉ siècle. Actif en Hollande. Éc. flamande.

Peintre d'histoire, scènes de genre, animalier, paysages, fleurs, miniaturiste, dessinateur, peintre à la gouache, aquafortiste.

Peut-être frère ou père de Roeland Savery, il fut le père de Jacob Savery le Jeune. Élève de Hans Bol, il reçut le droit de bourgeoisie à Amsterdam en 1591 et mourut de la peste. Il eut pour élève Frans Pietersz Grebber.

Ses dessins à la plume sont très proches de ceux de Pieter Bruegel l'Ancien.

BIBLIOGR. : In : *Diction. de la peinture flamande et hollandaise*, coll. Essentiels, Larousse, Paris, 1989.

MUSÉES : AMSTERDAM (Rijksmus.) : *La fille de Jephté salue son père*, miniature – BERLIN (Cab. des Estampes) – LONDRES (Victoria and Albert Mus.).

VENTES PUBLIQUES : PARIS, 24 mars 1953 : *La cueillette au village* ; *Les abords du village*, deux pendants : FRF 480 000 – LONDRES, 29 juin 1960 : *Fleurs de printemps* : GBP 520 – LONDRES, 13 déc. 1973 : *Charge de cavalerie*, gche : GBP 2 000 – AMSTERDAM, 27 nov 1979 : *Orphée parmi les animaux jouant de la harpe*, h/pan. (46,5x92,5) : NLG 60 000 – NEW YORK, 21 jan. 1982 : *Une kermesse*, h/pan. (25,5x37,5) : USD 125 00 – LONDRES, 10 déc. 1993 : *Ville en hiver avec une procession de mariage et des bûcherons au premier plan*, h/pan. (41x67,2) : GBP 166 500 – LONDRES, 15 nov. 1995 : *Paysage avec un village autour de son église*, encre (10x20,1) : NLG 16 520 – LONDRES, 8 déc. 1995 : *Vaste paysage avec une partie de chasse*, h/pan. (36,2x54,6) : GBP 29 900 – AMSTERDAM, 11 nov. 1997 : *Vue d'une rivière en montagne, petite fortification et arche sur la droite, ville au loin*, pl. et encre brune/ traces de craie noire (23,3x33) : NLG 177 000.

SAVERY Jacob II, le Jeune

Né vers 1593 à Amsterdam. Mort après octobre 1627. XVII^e siècle. Hollandais.

Paysagiste et aquafortiste.

Fils de Jacob Savery I, il se maria à Amsterdam en 1622. On cite de lui : *Un champ de blé* à Amsterdam, *Kermesse le jour de la Saint-Sébastien* à La Haye, *Fête d'église* à Vienne.

VENTES PUBLIQUES : PARIS, 20 déc. 1944 : *La Kermesse*, attr. : FRF 230 000 – LONDRES, 21 mars 1962 : *Adam et Ève sous un arbre entourés de nombreux animaux* – 1985 : *Les animaux regagnant l'Arche de Noé*, h/pan. (42x72,5) : GBP 35 000 – LONDRES, 10 déc. 1986 : *Kermesse villageoise aux abords d'une ville*, h/pan. (25,5x36,5) : GBP 46 000.

SAVERY Jacob III ou **Savery**

Né en 1617 à Amsterdam. Enterré à Amsterdam le 23 septembre 1666. XVII^e siècle. Hollandais.

Graveur au burin et éditeur.

Fils de Salomon Savery. Il se maria à Amsterdam en 1643 et 1652. Il vécut à Delft de 1657 à 1665. La date de sa mort est discutée.

SAVERY Jan ou **Hans**

Né en 1597 à Courtrai. Mort en 1654 à Utrecht. XVII^e siècle. Hollandais.

Peintre d'animaux, graveur, dessinateur.

Il fut élève de son oncle Roeland. Il peignit un tableau pour l'hôpital Job à Utrecht en 1629. Il épousa en 1638 Wellempgen Van Angeren et dut travailler à Londres vers 1651. Il réalisa également des eaux-fortes.

MUSÉES : OXFORD : *Ruines au bord d'un fleuve*.

VENTES PUBLIQUES : LONDRES, 30 oct. 1985 : *Volatiles dans un paysage*, h/pan. (63x107) : GBP 700 – LONDRES, 2 juil. 1990 : *Un lion attaquant un cheval avec un singe regardant depuis un arbre*, craie noire avec reh. de blanc et des touches de jaune/pap. bleu (28,8x35) : GBP 3 850.

SAVERY Pieter

Mort après décembre 1637. XVII^e siècle. Actif à Haarlem. Hollandais.

Peintre.

Membre de la gilde en 1593.

VENTES PUBLIQUES : LONDRES, 22 juil. 1983 : *Bataille navale*, h/pan. (32x43) : GBP 6 000.

SAVERY Roeland ou **Roetlandt** ou **Roland** ou **Roelant Jacobsz**

Né en 1576 à Courtrai. Mort le 25 février 1639 à Utrecht. XVII^e siècle. Hollandais.

Peintre de paysages, d'animaux, fleurs, aquafortiste.

Élève de Jacob Savery, son frère ou son père et de Hans Bol, à Amsterdam. Il dut aller à Paris auprès d'Henri IV, puis fut appelé par Rodolphe II à Prague, en 1604. Il travailla deux ans dans le Tyrol et fit de nombreuses œuvres pour la galerie de Prague. En 1612, à la mort de Rodophe, il devint peintre de l'empereur Mathias. Il revint à Amsterdam en 1616, puis à Utrecht, où il fit partie de la gilde en 1619. Il fut célèbre de son vivant, mais, selon Houbraken, mourut pauvre et fou. Il eut, pour élèves W. Van Nieuwla et en 1594, Gillis d'Houdecoeter, A. Van Everdingen, Isak Major. De ses origines flamandes, il garde, à ses débuts, une prédilection pour les thèmes inspirés de ceux de Pierre Brueghel, comme la *Tour de Babel* ou la *Danse paysanne*. Un peu plus tard, son voyage au Tyrol l'oriente vers des représentations de paysages forestiers romanesques dans l'esprit de ceux de G. Van Coninxloo. Peu à peu les hommes disparaissent, de ses toiles pour faire place à des animaux, dans des compositions variant sur le thème d'*Orphée charmant les bêtes*. Les animaux prennent des formes en arabesque, en harmonie avec les formes végétales. R. Savery fait reposer ses compositions sur des effets de contrastes, opposant un premier plan sombre, dans les bruns et dorés, à un second plan lumineux, dans les gris argentés. Il relève les tonalités brunes de quelques taches rouge vif. Son tableau, *Oiseaux dans un paysage* (1622) définit parfaitement cet art de paysagiste animalier. C'est plutôt à son retour en Hollande, qu'il fait des peintures de bouquets, tel son *Bouquet d'Utrecht* peint en 1624, véritable synthèse picturale de ce motif, où les fleurs de toutes espèces se mêlent à des insectes, lézards, papillons, dans une composition modelée par la lumière.

BIBLIOGR. : E. Fetis : *Roelandt Savery*, Bull. de l'Académie royale des Sciences, Lettres et Beaux-Arts de Belgique, 1858, 2^e série, IV – Th. von Frimmel : *Roland Savery*, Bamberg, 1892 – K. Erasmus : *Roelandt Savery, sein leben und seine werke*, Halle, 1908 – A. Laes : *Le peintre courtraisien R. Savery*, Revue belge d'Archéologie et d'Histoire de l'Art, IV, 1931 – J. Lassaigne et R. L. Delevoy : *La peinture flamande de Jérôme Bosch à Rubens*, Skira, Genève, 1958 – Kurt J. Müllenmeister : *Roelant Savery. Die Gemälde mit kritischem Œuvrekatalog*, Luca Verlag, Freren, 1988.

MUSÉES : AMSTERDAM : *Chasse au cerf dans un paysage rocheux* – *Le poète couronné à la fête des animaux* – *Élie nourri par les corbeaux* – *La fable du cerf parmi les bœufs* – *Intérieur d'étable* – *Auberge de village* – AVIGNON : deux paysages – BERGAME (Acad. Carrara) : deux paysages – BERLIN (Mus. Nat.) : *Le Paradis* – BRUNSWICK : *Paysage avec bœufs* – *Paysage montagneux* – BRUXELLES : *Oiseaux dans un paysage* – COPENHAGUE : *Bouquet de fleurs* – DRESDE : *Chasse au sanglier* – *Forteresse dans la forêt* – *Ruines de tours près de l'étang aux Oiseaux* – *Le monde des animaux devant l'arche de Noé* – *Paysage de forêt avec animaux du Paradis* – *Torrent de montagne entre roches et sapins* – *Les animaux après le déluge* – FLORENCE : *Paysage animé* – FRANCFORT-SUR-LE-MAIN : *Orphée parmi les animaux* – GENÈVE (Ariana) : *Taureaux attaqués par une hyène* – HAMBOURG : *Forêt vierge après l'ouragan* – HANOVRE : *Le paradis* – *Paysages montagneux* – LA HAYE : *Orphée charmant les animaux* – LILLE : *Bouquet de fleurs* – MAYENCE : *Paysage avec bétail* – MOSCOU (Roumianzeff) : *Cour d'une maison rurale* – MUNICH : *Sanglier dans un bois* – *Le Paradis* – ORLÉANS : *Paysage animé* – OSLO : *Paysage avec animaux* – REIMS : *Le déluge* – ROTTERDAM : *Une poule* – SAINT-PÉTERSBOURG (Mus. de l'Ermitage) : *Orphée charmant les animaux* – SCHLEISSHEIM : *Forêt de chênes* – *Paysage* – *Paysage avec ruines et cascade* – SCHWERIN : *Fleurs* – TURIN : *Paysage avec animaux féroces* – UTRECHT : *Les animaux écoutant Orphée* – *Fleurs* – VALENCIENNES : *Le paradis terrestre* – VARSOVIE : *Arche de Noé* – VIENNE : *Orphée*

aux enfers – *Le Paradis* – deux paysages avec animaux – *Paysages rocheux* – *Bouquet dans un vase* – *Paysage de montagnes* – *Paysage et animaux* – *Paysage* – *Chasseurs dans un paysage* – *Paysage avec Orphée charmant les animaux.*

VENTES PUBLIQUES : PARIS, 1705 : *Paysage avec un bûcheron* : **FRF 520** – AMSTERDAM, 31 mars 1706 : *Bêtes, oiseaux, ruines* : **FRF 165** – PARIS, 1750 : *Paysage avec des vaches, des chèvres et des brebis* : **FRF 460** ; *Le Paradis terrestre* : **FRF 290** – PARIS, 1777 : *L'Entrée des animaux dans l'arche de Noé*, gche : **FRF 110** – PARIS, 1845 : *Paysage sauvage* : **FRF 282** – PARIS, 1862 : *Orphée charmant les animaux* : **FRF 165** – PARIS, 10-12 mai 1900 : *Marine* : **FRF 130** – NEW YORK, 7 mai 1909 : *Sainte Cécile* : **USD 80** – AMSTERDAM, 23 juin 1910 : *Paysage* : **NLG 220** – LONDRES, 12 avr. 1911 : *Paysage animé* : **GBP 12** – PARIS, 8-10 juin 1920 : *Marines*, deux dess. à la pl. : **FRF 1 205** – PARIS, 29 déc. 1920 : *Paysage de Broglie* : **FRF 2 500** – LONDRES, 28 avr. 1922 : *Paysage fantastique* : **GBP 34** – LONDRES, 24 nov. 1922 : *Jardins de l'Éden* : **GBP 33** – PARIS, 14 juin 1923 : *Le Paradis* : **FRF 1 120** – PARIS, 2 fév. 1927 : *Orphée* : **FRF 1 100** – LONDRES, 9 déc. 1927 : *Fleurs dans un vase et reptiles* : **GBP 241** – PARIS, 23 jan. 1928 : *Pâtre et son troupeau de chèvres* : **FRF 1 600** – LONDRES, 29 juin 1928 : *Scène de rivière* : **GBP 115** – PARIS, 28 nov. 1928 : *Maisons au bord d'un cours d'eau* : **FRF 850** – LONDRES, 22 mars 1929 : *Paysage tyrolien* : **GBP 504** – NEW YORK, 27-28 mars 1930 : *Forêt vierge* : **USD 700** – PARIS, 22 nov. 1935 : *Paysage animé de figures et d'animaux* : **FRF 6 260** – LONDRES, 10-14 juil. 1936 : *Vue de Prague*, aquar. : **GBP 105** – LONDRES, 24 juil. 1936 : *Scène de rivière* : **GBP 162** – PARIS, 10 juin 1938 : *Paysage montagneux traversé par un torrent*, gche : **FRF 2 300** – PARIS, 7 déc. 1942 : *Les Animaux au Paradis terrestre*, attr. : **FRF 8 000** – PARIS, 17-18 déc. 1942 : *Orphée charmant les animaux*, attr. : **FRF 41 000** – LONDRES, 17 nov. 1944 : *Singes barbiers* : **GBP 273** – PARIS, 20 déc. 1944 : *Le Pâturage parmi les rochers* : **FRF 110 000** – PARIS, oct. 1945-juil. 1946 : *Le Paradis terrestre*, attr. : **FRF 30 000** – LONDRES, 10-12 fév. 1947 : *Jeune Artiste dans la forêt*, pierre noire : **GBP 70** – PARIS, 15 juin 1949 : *Les Animaux au Paradis terrestre*, attr. : **FRF 25 000** – LONDRES, 8 nov. 1950 : *Paysage boisé, au premier plan le Christ et deux apôtres* : **GBP 340** – PARIS, 5 déc. 1950 : *Cavaliers à l'orée d'un bois* : **FRF 37 000** – PARIS, 7 déc. 1950 : *Le Paradis terrestre* : **FRF 660 000** – BRUXELLES, 12 mars 1951 : *Le Paradis des animaux* : **BEF 13 000** – PARIS, 1er juin 1951 : *Palais en ruine au bord de la mer* : **FRF 75 000** – PARIS, 6 juin 1951 : *Les Paradis avec pont de pierre dans un paysage rocheux (recto)* ; *Château fort (verso)*, pl. et lav., reh. de bleu : **FRF 4 900** – PARIS, 2-3 déc. 1952 : *Paysage aux oiseaux* : **FRF 550 000** – PARIS, 29 juin 1959 : *Le Paradis terrestre* : **FRF 750 000** – LONDRES, 9 déc. 1959 : *Paysage boisé* : **GBP 650** – LONDRES, 23 mars 1960 : *Orphée charmant les animaux* : **GBP 1 150** – LONDRES, 25 jan. 1961 : *Paysage boisé avec bétail et cerf à l'arrière-plan* : **GBP 260** – LONDRES, 12 juin 1963 : *Paysage boisé avec personnages et chameaux* : **GNS 1 000** – PARIS, 20 mars 1964 : *Paysage boisé* : **FRF 9 000** – LONDRES, 24 mars 1965 : *Bouquet de fleurs* : **GBP 8 000** – LONDRES, 7 juil. 1966 : *Paysage au pont de bois*, aquar. : **GBP 1 120** – PARIS, 19 avr. 1967 : *Paysage boisé avec oiseaux et troupeau* : **GBP 5 000** – COLOGNE, 25 avr. 1968 : *Diane chasseresse dans un paysage* : **DEM 20 000** – COLOGNE, 28 mars 1969 : *Paysage montagneux* : **DEM 70 000** – LONDRES, 8 déc. 1972 : *Paysage à la rivière* : **GNS 9 500** – AMSTERDAM, 26 av. 1976 : *Noce villageoise 1615*, h/pan. (47x61) : **NLG 340 000** – AMSTERDAM, 31 oct. 1977 : *Chasseur et ses chiens dans un paysage boisé*, h/cuivre (11,4x15,8) : **NLG 70 000** – NEW YORK, 12 janv 1979 : *Paysage fantastique 1613*, h/pan. (17,5x27) : **USD 130 000** – LONDRES, 23 juin 1980 : *Chaumières se reflétant dans une mare (recto)* ; *Étude de racines (verso)*, pl. et lav. de coul. reh. de blanc/pap. bis (15,9x20,2) : **GBP 6 000** – AMSTERDAM, 10 nov. 1983 : *Paysage fluvial avec une cascade*, craie noire et lav. rouge (31,6x40,8) : **NLG 228 000** – LONDRES, 6 juil. 1984 : *Les jardins d'Éden, avec Ève tentant Adam 1620*, h/pan. (84,4x139,8) : **GBP 110 000** – LONDRES, 3 avr. 1985 : *Vieillard assis dans une forêt*, h/pan. (41x28) : **GBP 100 000** – LONDRES, 30 juin 1986 : *Étude de paysan vu de dos (recto)* ; *Paysan portant des piques (verso)*, pl. et lav. (16x10,1) : **GBP 6 800** – LONDRES, 8 juil. 1987 : *Adam et Ève 1618*, h/pan. (80x137) : **GBP 155 000** – LONDRES, 22 avr. 1988 : *Orphée charmant les animaux 1621*, h/pan. (50,8x91) : **GBP 52 800** – NEW YORK, 1er juin 1990 : *Paysage de forêt avec un cerf, un sanglier, des chiens et des oiseaux*, h/t (66,5x78) : **USD 49 500** – PARIS, 3 déc. 1990 : *Les animaux sortant de l'arche de Noé 1610*, h/pan. (56x101) : **FRF 4 700 000** – NEW YORK, 11 oct. 1990 : *Nature morte d'une grande composition florale dans une niche avec un lézard et une grenouille*, h/pan. (38x28) : **USD 35 200** – NEW YORK, 31 mai 1991 : *Paysage avec une rivière boisée et des chasseurs*, h/pan. (59,7x46,4) : **USD 99 000** – LONDRES, 3 juil. 1991 : *Bergers et leurs bêtes dans une grotte 1613*, h/pan. (16,5x23,3) : **GBP 35 200** – LONDRES, 1er nov. 1991 : *Pêcheurs déchargeant leur prise sur une côte rocheuse sous un ciel d'orage que percent des rayons de soleil*, h/pan. (diam. 49,5), de forme ronde : **GBP 37 400** – LONDRES, 11 déc. 1992 : *La Bataille de rue du 15 février 1611 sur la Petite Place à Prague*, h/pan. (24,6x35,2) : **GBP 38 500** – NEW YORK, 19 mai 1993 : *Vaste paysage boisé avec une tour en ruines et d'autres constructions près d'une cascade*, h/pan. (29,2x49,2) : **USD 40 250** – PARIS, 29 mars 1994 : *L'Exploitation d'une carrière de pierre au pied d'une abbaye*, h/pan. chêne (17,5x27) : **FRF 1 800 000** – AMSTERDAM, 17 nov. 1994 : *Orphée charmant les animaux*, h/pan. (30x41,2) : **NLG 299 000** – LONDRES, 5 déc. 1994 : *Paysage montagneux avec des paysans sur un sentier 1607*, h./deux plaques de cuivre (16,7x21,5) : **GBP 40 000** – PARIS, 12 déc. 1995 : *La chasse au cerf*, h/pan. (51x77) : **FRF 600 000** – NEW YORK, 12 jan. 1996 : *Importante composition florale avec iris, tulipe, myosotis, narcisse et autres fleurs dans une chope avec une libellule et un lézard sur un entablement de bois (26x18,3)* : **USD 112 500** – LONDRES, 3 juil. 1996 : *Paysage rocheux avec l'entrée d'une mine*, h/pan. de bouleau (18x27,5) : **GBP 56 500** – PARIS, 18 déc. 1996 : *Le Paradis aux oiseaux 1637*, h/pan. (27x35) : **FRF 180 000** – LONDRES, 30 oct. 1997 : *Deux taureaux et un renard se battant dans un paysage rocheux au cours d'eau, animaux divers au loin 1620*, h/t (61x85) : **GBP 10 350.**

SAVERY Salomon ou par erreur **Sebastian** ou **Savry**

Né en 1594. Mort après le 6 novembre 1665 à Amsterdam. XVIIe siècle. Actif à Amsterdam. Hollandais.

Graveur au burin, peintre (?) et aquafortiste.

Neveu de Roeland Savery. Il travaillait déjà en 1610. Il épousa en 1616 Mayken Pantens et dut aller en Angleterre. En 1664, il était membre de la gilde des libraires à Amsterdam. Il a fait ou édité des copies des eaux-fortes de Rembrandt *Vieillard de face* ; *Ecce homo* ; *Le Bon Samaritain* ; *Le marchand de mort aux rats.*

VENTES PUBLIQUES : PARIS, 26 juin 1950 : *Un bouffon*, pierre noire et lav. attr. : **FRF 1 300.**

SAVERYS Albert ou **Saverijs**

Né le 12 mai 1886 à Deinze (Flandre-Orientale). Mort le 29 avril 1964 à Deinze. XXe siècle. Belge.

Peintre de paysages animés, paysages, paysages d'eau, natures mortes, fleurs, décorateur.

Après avoir étudié le dessin dans sa ville natale, il ne poursuivit ses études artistiques qu'en 1922 à l'École des Beaux-Arts de Gand, où il suivit les cours de Georges Minne. Touché rapidement par le succès, il ne s'en montra pas moins créatif, et se plut même à venir en France, en 1943, travaillant dans la région de Moret-sur-Loing. Il participa à de nombreux salons. Il enseigna, dès 1935, à l'Institut des Beaux-Arts d'Anvers. Il fut nommé membre de l'Académie Royale des Sciences, Lettres et Beaux-Arts, et titulaire de nombreuses distinctions.

Il fut influencé par Claus et le luminisme, variante belge de l'impressionnisme. Le thème de la Lys domine son œuvre de paysagiste. Amoureux des rivières, il aime à en border les bords, une barque de pêche ou un pont l'enjambant, à Moret-sur-Loing, notamment en 1943, et à Sannois-sur-Seine. Peintre de natures mortes et de fleurs, il use d'une composition peu ordonnée mais plaisante. Comme l'écrit Paul Haesaerts : « Son art qui s'attarde à décrire le mouvement des ciels, des eaux, des arbres ou à étaler des fruits, des fleurs ou du gibier, est à base de joyeuse désinvolture, d'effets décoratifs et de composition simple et aisée ». Côtoyant peu les artistes de Laethem, l'expressionnisme ne l'a influencé que par épisodes.

ALB. SAVERYS

Saverys.

BIBLIOGR. : A. Corbet : *Albert Saverys*, De Sikkel, Anvers, 1950 – in : *Dictionnaire biographique illustré des artistes en Belgique depuis 1830*, Arto, Bruxelles, 1987.

MUSÉES : ANVERS – BRUGES – BRUXELLES (Mus. des Beaux-Arts) – BUDAPEST – EINDHOVEN – FLORENCE – GAND – GRENOBLE – IXELLES – LIÈGE – LISBONNE – LA LOUVIÈRE – MALINES – MOSCOU – NOUVELLE-ZÉLANDE – PARIS – PITTSBURGH – PRAGUE – PRETORIA – RIGA – ROME – TOURNAI – VENISE.

VENTES PUBLIQUES : BRUXELLES, 2 déc. 1950 : *La Lys en hiver* : **BEF 10 000** – ANVERS, 5 oct. 1965 : *La Lys au printemps* : **BEF 50 000** – ANVERS, 1er-2 oct. 1968 : *Nature morte au poisson et huîtres* : **BEF 360 000** – ANVERS, 22 oct. 1974 : *Foire à Machelen 1920* : **BEF 660 000** – ANVERS, 19 oct. 1976 : *Village en hiver 1930*, h/t (59x78) : **BEF 270 000** – BREDA, 26 avr. 1977 : *Villefranche*, aquar. (46x67) : **NLG 6 000** – BRUXELLES, 23 mars 1977 : *Dégel sur la Lys*, h/t (90x120) : **BEF 260 000** – BRUXELLES, 24 oct 1979 : *Paysage d'hiver à Deinze*, h/t (80x100) : **BEF 600 000** – ANVERS, 22 avr. 1980 : *Moulin dans un paysage*, aquar. (34x50) : **BEF 45 000** – BRUXELLES, 17 déc. 1981 : *Paysage d'hiver*, h/t (105x105) : **BEF 375 000** – ANVERS, 26 avr. 1983 : *Première neige* vers 1924, h/t (115x122) : **BEF 600 000** – LOKEREN, 26 mai 1984 : *Paysage*, aquar. (48x67) : **BEF 160 000** – LOKEREN, 19 oct. 1985 : *Un château des Flandres*, h/t (132x145) : **BEF 330 000** – LOKEREN, 18 oct. 1986 : *Nature morte aux poissons 1962-1963*, h/pan. (79,5x120) : **BEF 650 000** – LOKEREN, 28 mai 1988 : *Paysage d'hiver 1942*, h/pan. (100x120) : **BEF 550 000** – LOKEREN, 8 oct. 1988 : *Prairie avec des vaches dans la région de Deinze*, h/t (65,5x71) : **BEF 600 000** – AMSTERDAM, 24 mai 1989 : *Village en hiver*, h/cart. (40,5x50) : **NLG 31 050** – AMSTERDAM, 22 mai 1990 : *L'allée de saules*, h/cart. (61x80) : **NLG 34 500** – BRUXELLES, 9 oct. 1990 : *Paysage au cours d'eau*, aquar. (48x68) : **BEF 85 000** – AMSTERDAM, 12 déc. 1990 : *Un port*, encre/pap. (49x68,5) : **NLG 4 600** – AMSTERDAM, 13 déc. 1990 : *Paysage fluvial*, h/t (87x119) : **NLG 51 750** – LOKEREN, 21 mars 1992 : *Nature morte dans un intérieur aux murs ivoire*, h/t (126x136) : **BEF 800 000** – LOKEREN, 23 mai 1992 : *Les bords de la Lys*, h/t (80x100) : **BEF 500 000** – AMSTERDAM, 27-28 mai 1993 : *Vaches revenant sur la grève 1941*, h/pan. (80x60) : **NLG 20 700** ; *Paysage enneigé 1916*, h/t (54x69,5) : **NLG 32 200** – LOKEREN, 15 mai 1993 : *Ferme au fond d'un verger 1913*, h/t (100x125) : **BEF 600 000** – LOKEREN, 9 oct. 1993 : *Nature morte aux canards*, h/t (100x140) : **BEF 700 000** – AMSTERDAM, 8 déc. 1993 : *La Lys*, gche/pap. (49,5x59,5) : **NLG 8 050** – LOKEREN, 8 oct. 1994 : *Nature morte aux canards morts*, h/t (100x140) : **BEF 550 000** – LONDRES, 26 oct. 1994 : *Paysage avec des arbres et un lac*, h/t (80x99) : **GBP 9 200** – AMSTERDAM, 6 déc. 1995 : *Paysage fluvial en été*, h/cart. (40x50) : **NLG 12 650** – LOKEREN, 9 mars 1996 : *Vase de fleurs*, h/pan. (80x60) : **BEF 360 000** – LOKEREN, 5 oct. 1996 : *Le Port, Trouville 1961*, aquar. (46x67,5) : **BEF 110 000** – LOKEREN, 18 mai 1996 : *Procession 1921*, h/t (90x100) : **BEF 440 000** ; *La Lys en hiver*, h/pan. (50x60) : **BEF 280 000** – AMSTERDAM, 2 déc. 1997 : *Paysage d'hiver*, h/t (100x120) : **NLG 27 676** – AMSTERDAM, 2-3 juin 1997 : *La Lys 1959*, h/t (60x87) : **NLG 29 500** – LOKEREN, 11 oct. 1997 : *La Lys en hiver*, h/t (60x80) : **BEF 620 000** ; *Verger en hiver* vers 1955, h/t (80,5x100) : **BEF 550 000**.

SAVERYS Jan ou Jean

Né en 1924 à Petegem (près de Deinze, Flandre-Orientale). XXe siècle. Belge.

Peintre, peintre à la gouache, aquarelliste, pastelliste. Abstrait-lyrique.

Il est le fils d'Albert Saverys. Il fut élève de l'Académie des Beaux-Arts de Gand, de 1943 à 1946 ; et des Académies libres parisiennes, de 1946 à 1948. Il fit partie du groupe belge « Art Abstrait ». Il participa à des expositions de groupe, en Belgique, à Bruxelles, Knokke-le-Zoute, Anvers, Charleroi, etc ; en Norvège, à Bergen ; en Grande-Bretagne, à Édimbourg ; à Paris, au Salon des Réalités Nouvelles, en 1953 et 1954.

Ses premières peintures abstraites datent de 1949. Apparenté à l'abstraction lyrique, gestuelle et calligraphique dans la lignée de Hans Hartung, sa peinture est assez proche de celle d'une Huguette-Aimée Bertrand.

Jean Saverys

BIBLIOGR. : Michel Seuphor : *Diction. de la peinture abstraite*, Hazan, Paris, 1957 – Michel Seuphor : *La peinture abstraite dans les Flandres*, Paris, 1974 – in : *Dictionnaire biographique illustré des artistes en Belgique depuis 1830*, Arto, Bruxelles, 1987.
VENTES PUBLIQUES : ANVERS, 19 oct. 1976 : *Vue à Lerzeke*, past. (48x68) : **BEF 75 000** – LUCERNE, 24 nov. 1990 : *Composition 1953*, gche/pap. (49x60) : **CHF 4 600** – LOKEREN, 4 déc. 1993 : *Composition 1991*, aquar. (43,5x55,5) : **BEF 28 000**.

SAVI Giovanni

XVIIe siècle. Italien.

Aquafortiste.

SAVI Paolo. Voir **SAVIN**

SAVIGNAC Alfred de

Né en 1827 à Niort (Deux-Sèvres). Mort en 1855. XIXe siècle. Français.

Peintre d'histoire, sujets religieux.

MUSÉES : NIORT : *La descente de croix*, inachevé.

SAVIGNAC Camille de

XIXe siècle. Français.

Peintre de scènes de genre, portraits, intérieurs.

Il exposa au Salon de Paris en 1841 et en 1849.

SAVIGNAC Claude Edme Charles de Lioux de. Voir **LIOUX de Savignac**

SAVIGNAC Louis de

Né en 1734. XVIIIe siècle. Français.

Peintre de paysages sur porcelaine.

Il travailla à Sèvres de 1752 à 1759.

SAVIGNAC Raymond

Né le 6 avril 1886 à Saint-Étienne (Loire). XXe siècle. Français.

Peintre de paysages.

Peintre autodidacte, il a beaucoup parcouru les terres chaudes : l'Afrique, les Amériques, l'Orient... Il a pris part à des expositions collectives à Paris : 1929 Salon d'Automne, puis Salon des Tuileries. Il exposa personnellement à Paris en 1932.

Il a peint de nombreuses toiles qui sont le fruit d'un voyage autour du monde, dont : *Coucher de soleil à Tahiti*. F. Vanderpil nomme Raymond Savignac le « coloriste explorateur » et M. Gauthier loue ses « cadences décoratives ».

MUSÉES : PARIS (Mus. Nat. des Arts Africains et Océaniens).

SAVIGNAC Raymond

Né en 1907 à Paris. XXe siècle. Français.

Peintre à la gouache, dessinateur, affichiste, graphiste.

À partir de l'âge de quinze ans, travaillant dans diverses entreprises, il se forma au graphisme en autodidacte. En 1935, il devint collaborateur de Cassandre. Il connut la grande vogue populaire au lendemain de la guerre 1939-1945.

Il a créé des dizaines d'affiches publicitaires pour diverses marques : *Monsavon, Air-Wick, Perrier, Cinzano, Verigoud, Gitanes, Frigeco, Olivetti, Dunlop, Life*, etc. Son style est caractéristique de la publicité française, plus humoristique et poétique que purement graphique.

VENTES PUBLIQUES : PARIS, 16 oct. 1982 : *Vite Aspro*, gche et temp./cart., projet d'affiche (60x150) : **FRF 45 000** – PARIS, 24 juin 1994 : *Bretelles extra-souples*, gche, projet d'affiche (35,5x53) : **FRF 6 000**.

SAVIGNAC DE MONTAMY Achille de

Né en 1785 à Niort (Deux-Sèvres). Mort en 1857. XIXe siècle. Français.

Peintre de genre et paysagiste.

Le Musée de Niort conserve de lui *Le rocher du moulin de Salbœuf*, et *Le jeune berger et son chien*.

VENTES PUBLIQUES : PARIS, 20 mars 1901 : *Paysage avec rivière* ; *Paysage montagneux* : **FRF 120**.

SAVIGNARD Dominique

Né en 1953. XXe siècle. Français.

Peintre. Tendance surréaliste.

Il a étudié à l'École des Beaux-Arts de Paris. Il a exposé personnellement à Paris en 1988.

Fasciné très tôt par les *Mémoires d'Hadrien*, de Marguerite Yourcenar, l'écrivain deviendra son maître à penser.

SAVIGNON

XXe siècle. Français.

Peintre de paysages.

SAVIGNY Jean-Paul

Né le 17 juin 1933 à Pont-Aven (Finistère). XXe siècle. Français.

Peintre de portraits, paysages, paysages d'eau, natures mortes, graveur.

Il fit ses études à Quimper, entre 1948 et 1949, sous la direction de Robert Villard. Il entra à l'École Paul Colin en 1950, jusqu'en 1952, puis à l'Académie Julian de 1953 à 1954. Il a pris part à une exposition collective à Saint-Servan-sur-Oust et fait des expositions personnelles, parmi lesquelles : 1970 Quimper ; 1971 Pont-l'Abbé ; 1972 Paris ; 1980, 1984, 1986, 1989 Pont-Aven ; 1996, 1997 Scaër.

On cite de lui : *Le port de Kerdruc*. Il a repris dans ses toiles le

principe de la décomposition de la lumière par le prisme et ne se sert pratiquement que de trois couleurs : bleu, jaune, rouge.
Musées : Brest : *Neige à Kernéant.*

SAVII Tommaso di
XVIe siècle. Actif à Venise à la fin du XVIe siècle. Italien.
Médailleur.
Le Musée Kaiser-Friedrich à Berlin conserve de lui une plaquette en bronze représentant une *Madone entre saint Marc et le doge à genoux.*

SAVILL
XVIIe siècle. Britannique.
Peintre de portraits, miniatures.
On cite de lui des *Portraits miniatures de Sam Pepys et de sa femme* exécutés à Londres à l'époque de la restauration de Charles II vers 1660.

SAVILL Bruce Wilder ou Saville
Né le 16 mars 1893 à Quincy (Massachusetts). XXe siècle. Américain.
Sculpteur de monuments.
Il étudia à l'École des Beaux-Arts de Boston sous la direction de Cyrus Dallin et d'Henry Kitson. Il fut membre de la Fédération Américaine des Arts.
On cite de lui de très nombreux monuments commémoratifs.

SAVILL Edith
XIXe siècle. Active à Londres. Britannique.
Peintre de portraits.
Elle exposa à Londres à la Royal Academy et à Suffolk Street de 1880 à 1883.

SAVILLE Dorothea
XVIIe siècle. Britannique.
Peintre de portraits.
Elle fut active à Londres de 1650 à 1660. Mollar et Thomas Cross gravèrent d'après elle.

SAVIN Christophe
XVIIIe siècle. Français.
Peintre de portraits, graveur.
Peut-être existe-t-il un lien entre Christophe, Jacob et Jacques Christophe Savin. Cet artiste grava le portrait du président Claude Expilly pour la biographie qui fut publiée en 1803 par l'abbé J.-C. Martin. Le portrait est signé : Savin.

SAVIN Jacob
XIXe siècle. Allemand.
Graveur au burin.
Peut-être existe-t-il un lien entre Christophe, Jacob et Jacques Christophe Savin. Il était actif à Leipzig vers 1800.

SAVIN Jacques Christophe
XVIIIe-XIXe siècles. Allemand.
Peintre de paysages, graveur, dessinateur.
Peut-être existe-t-il un lien entre Christophe, Jacob et Jacques Christophe Savin. Il grava des vues de Rome et de ses environs, de Munster et du château de Wilhelmshöhe près de Kassel.

SAVIN Jimmy
XXe siècle. Français.
Peintre, dessinateur, illustrateur.
Il exposa, à Paris, au Salon des Humoristes en 1919, ainsi qu'au Salon des Caricaturistes. Il collabora aux revues *Le Rire, Le Sourire, La Baïonnette.*

SAVIN Maurice Louis
Né le 17 octobre 1894 à Moras-en-Valloire (Drôme). Mort le 17 mars 1973 à Paris. XXe siècle. Français.
Peintre de scènes de genre, nus, portraits, paysages, natures mortes, peintre à la gouache, peintre de cartons de tapisseries, sculpteur, médailleur, céramiste, graveur, dessinateur, illustrateur, lithographe.
Après avoir suivi les cours de l'École Nationale des Arts Décoratifs à Paris, en 1913, il fut interrompu dans sa carrière artistique par la guerre de 1914-1918, d'où il revint réformé par la Croix de Guerre. Puis, il étudia la technique de la céramique pendant plusieurs mois à la Manufacture de Sèvres. Il se lia d'amitié avec le céramiste espagnol Artigas. La seconde guerre mondiale fut une intense période d'activité pour lui qui aborda la tapisserie en haute lisse, tout en continuant la peinture et la céramique. Il séjourna en Hollande en 1945 ; au Caire en 1948, où il enseigna la tapisserie française à l'École des Beaux-Arts de la ville ; en Italie en 1952.

Il figura à diverses expositions collectives à Paris : régulièrement au Salon d'Automne, dont il fut sociétaire ; 1919-1920 Salon des Humoristes et des Caricaturistes ; à partir de 1932 Salon des Tuileries ; 1936 galerie Druet ; 1937 Exposition Universelle ; depuis 1949 Salon de la Société des Peintres Graveurs français à la Bibliothèque Nationale ; 1953 Salon des Peintres Témoins de leur temps ; 1954 exposition de l'*École de Paris,* galerie Charpentier ; ainsi qu'à l'étranger, en Suisse, en Allemagne, au Japon. Deux de ses œuvres furent présentées en 1980 à l'exposition : *150 ans de peinture dauphinoise* au Château de la Condamine, Mairie de Torenc.
Il exposa également personnellement : 1954 galerie Drouant-David, Paris ; 1958 galerie Vendôme, Paris ; 1962, 1964, 1967 galerie Drouant, Paris ; 1969-1970 Palais de la Méditerranée, Nice. Des expositions rétrospectives, à titre posthume, lui furent consacrées : en 1979 au Musée d'Art Moderne de la Ville de Paris, en 1994 au château des Adhémar de Montélimar.
Il a collaboré à des journaux humoristiques sous le nom de Jimmy Savin. Il traite ses thèmes dans une palette restreinte, des tonalités sourdes faites de roux, ocre, bruns, terre de Sienne. Il recherche avant tout à retrouver l'équivalent de la blondeur et de l'abondance flamandes, particulièrement la générosité rubénienne lorsque celui-ci restituait la saveur des choses, d'un fruit aussi bien que d'un corps féminin. Il a abordé très tôt la céramique décorative : un plafond en carreaux de porcelaine pour le pavillon de Sèvres, à l'Exposition Universelle de 1937 ; une fontaine en céramique, aujourd'hui à la Ville de Saint-Omer, 1939. Il a réalisé des décorations murales pour la mairie de Montélimar, 1938 ; pour le Sanatorium des Étudiants à Saint-Hilaire (Isère), 1939. Il a exécuté de nombreuses commandes de tapisseries, parmi lesquelles : *Travaux et Plaisirs champêtres,* 1942 ; *Les douze mois,* douze tapisseries, 1946-1950 ; *La Kermesse,* 1945 ; *La Salamandre,* 1945. Il a illustré *Refuges,* de A. Spire, 1927 ; *Écrits sur le Vin,* de O. de Serres, 1946 ; *Contes de la campagne,* de G. de Maupassant, 1948. On lui doit encore quelques médailles, éditées par la Monnaie de Paris. ■ S. D., J. B.

Bibliogr. : Armand Lanoux : *Savin,* Éd. Cailler, Genève, 1967 – Maurice Wantellet : *Deux Siècles et plus de peinture dauphinoise,* Maurice Wantellet, Grenoble, 1987 – in : *L'École de Paris 1945-1965,* Ides et Calendes, Neuchâtel, 1993.
Musées : Alger : *Nature morte aux tomates – Nature morte aux dessins – La négresse égyptienne –* Le Caire : *La chasse,* tapisserie – Épinal (Mus. départ. des Vosges) : *Nu 1928,* dépôt du Musée National d'art moderne – Faenza : *La médisance,* faïence – Göteborg – Grenoble : *Nu couché – Nature morte – Paysage parisien – La poule blanche,* faïence – Lausanne : *Les grives,* tapisserie – Londres (Victoria et Albert Mus.) : tapisserie – Orléans : *La femme au métier de tapisserie –* Oslo : gravures – Paris (Mus. Nat. d'Art Mod.) – Paris (Mus. d'Art Mod. de la Ville) : *Nu au rideau 1929 – Paysage du Midi 1940 – Baigneuses 1944 – Buste d'Irène 1945,* faïence – Paris (Mus. du Petit Palais) : *Paysage de Provence 1936 – Nu debout 1946 –* plusieurs statuettes en faïence 1937 – Pau – Romans-sur-Isère : estampes – Saint-Étienne (Mus. d'Art et d'Industrie) : gravures – Saint-Tropez : *Paysage aux oliviers –* Sèvres : *Buste de la femme de l'artiste 1940,* faïence – Stockholm : *Buste de Mme Rosa Granoff,* faïence – Tunis : *La fenêtre ouverte –* Valence : *La boucherie – Femme dans un intérieur – Paysage –* Versailles : *Le hameau.*

Ventes Publiques : Paris, 22 oct. 1920 : *Le Dancing :* **FRF 155 –** Paris, 14 nov. 1927 : *La repasseuse :* **FRF 600 –** Paris, 20 juin 1944 : *La couseuse :* **FRF 10 000 –** Paris, 12 déc. 1946 : *Paysage :* **FRF 15 500 –** Paris, 29 nov. 1954 : *Nu :* **FRF 28 100 –** Londres, 30 oct. 1970 : *Le violoniste :* **GBP 280 –** Zurich, 16 mai 1974 : *Scène de plage,* gche : **CHF 4 000 –** Versailles, 15 juin 1976 : *Les moissonneurs,* h/t (65x92) : **FRF 20 000 –** Versailles, 26 sep. 1976 : *Paysage de Provence,* aquar. (31,5x46,5) : **FRF 2 500 –** Versailles, 4 déc. 1977 : *Les Trois Grâces,* h/t (80,5x65) : **FRF 8 000 –** Versailles, 13 juin 1979 : *Le Repos des moissonneurs,* h/t (73x100) : **FRF 21 500 –** Versailles, 29 nov. 1981 : *Les Moissons,* h/t (113x190) : **FRF 30 000 –** Paris, 10 juil. 1983 : *Déjeuner champêtre 1961,* h/pan. (65x91) : **FRF 31 000 –** Paris, 15 mars 1985 :

Les vendangeurs 1965, h/t (54x73) : FRF 19 000 – Versailles, 7 déc. 1986 : *Couple à la campagne* 1963, h/t (60x73) : FRF 53 000 – Paris, 9 déc. 1987 : *Le repos* 1957, h/t (65x92) : FRF 51 000 – Versailles, 13 déc. 1987 : *Nature morte* 1957, h/t (46x55) : FRF 32 000 – Versailles, 20 mars 1988 : *Nu* 1924, h/t (73x60) : FRF 11 500 ; *Nature morte à l'Atlas* 1936, h/t (54x73) : FRF 14 000 – Paris, 21 avr. 1988 : *Paysage vallonné*, h/t (38x46) : FRF 7 500 ; *Paysage provençal*, h/t (38x46) : FRF 8 300 – Paris, 12 déc. 1988 : *Nature morte à la guitare* 1922, h/t (61x38) : FRF 7 000 – Paris, 14 déc. 1988 : *La Toilette* 1945, h/t (81,5x66) : FRF 40 000 – Paris, 12 fév. 1989 : *Paysage à Cassis*, h/t (54x73) : FRF 14 000 – Paris, 22 mars 1989 : *Les Trois Baigneuses* 1967, h/t (92x65) : FRF 70 000 – Paris, 4 avr. 1989 : *Deux baigneuses* 1962, h/t (65x92) : FRF 56 000 – Paris, 21 juin 1989 : *Baigneuses au chien*, h/t (73x92) : FRF 70 000 – Le Touquet, 12 nov. 1989 : *Allée d'arbres près de la porte de Vanves*, h/t (38x46) : FRF 20 000 – Paris, 26 jan. 1990 : *La Chasse à courre*, h/pap. (85x156) : FRF 10 000 – Calais, 4 mars 1990 : *Jeune femme sur la terrasse*, h/t (38x46) : FRF 21 000 – Paris, 26 avr. 1990 : *Scène de marché*, h/t : FRF 125 000 – Paris, 6 juil. 1990 : *Femme au chapeau*, h/t : FRF 12 000 – Fontainebleau, 18 nov. 1990 : *Nu au miroir* 1936, h/t (116x81) : FRF 47 500 – Paris, 20 jan. 1991 : *La confidence* 1949, h/t (54x72,5) : FRF 56 000 – Paris, 14 juin 1991 : *La réussite*, h/t (116x89) : FRF 82 000 – Paris, 6 déc. 1991 : *Les habitués du bar* 1963, h/t (92x65) : FRF 85 000 – Lokeren, 21 mars 1992 : *La prairie en Normandie* 1939, h/pan. (38x55) : BEF 65 000 – Paris, 23 mars 1992 : *Femme à la robe rouge*, h/t (55x46) : FRF 20 000 – Le Touquet, 8 nov. 1992 : *Nu allongé*, h/t (50x61) : FRF 20 000 – Paris, 3 déc. 1993 : *Baigneuse assise* 1960, h/t (73x54) : FRF 19 000 – Paris, 8 déc. 1994 : *Les Bœufs rouges* 1944, h/t (140x190) : FRF 125 000 – Calais, 24 mars 1996 : *Nu endormi* 1941, h/t (54x73) : FRF 17 000 – Paris, 16 oct. 1996 : *Les Deux Baigneuses*, h/t (58x47) : FRF 11 000 – Paris, 8 déc. 1996 : *La Promenade en barque* 1965, h/t (54x73) : FRF 13 500.

SAVIN Paolo
xv^e-xvi^e siècles. Actif à Venise de 1497 à 1516 (?). Italien.
Sculpteur.
Il exécuta de nombreuses sculptures pour des églises de Venise.

SAVINA Jean
xvi^e siècle. Actif à Riez. Français.
Sculpteur.
Peut-être identique au sculpteur Jean Brissonnet dit Savine, qui travaillait à Troyes de 1505 à 1521. Il travailla à Marseille en 1503.

SAVINE Léopold Pierre Antoine
Né le 6 mars 1861 à Paris. xix^e-xx^e siècles. Français.
Sculpteur.
Il fut élève d'Antoine Injalbert. Sociétaire du Salon des Artistes Français de Paris, depuis 1888, il y exposa jusqu'en 1920. Il obtint une mention honorable en 1892, une médaille de bronze en 1900, pour l'Exposition Universelle.
Musées : Lyon (Mus. des Beaux-Arts) : *Saint Jérôme*.
Ventes Publiques : Paris, 3 déc. 1984 : *La nymphe du lac*, bronze doré (H. 50) : FRF 15 000.

SAVINE Nazaire. Voir SAWIN Nasari

SAVINE Nicéphore. Voir SAWIN Nikofor

SAVINE Ustoma. Voir SAWIN Istoma

SAVINI Alfonso
Né en 1836 à Bologne (Émilie-Romagne). Mort en mars 1908 à Bologne. xix^e-xx^e siècles. Italien.
Peintre de scènes de genre, portraits, natures mortes, fleurs, aquarelliste.
Il est le père d'Alfredo Savini. Il exposa à Turin, Florence, Venise et Bologne.
Musées : Bologne (Pina.).
Ventes Publiques : Londres, 10 juin 1910 : *Le musicien* : GBP 16 – Londres, 29 oct. 1976 : *Le violoniste rêvant*, h/pan. (38x32) : GBP 1 200 – Cologne, 11 juin 1979 : *Le galant entretien*, h/pan. (20x23,2) : DEM 7 000 – Cologne, 22 oct. 1982 : *L'heure de musique*, h/pan. (24x18) : DEM 5 000 – New York, 19 juil. 1990 : *La dispute*, h/t (80,1x59,7) : USD 6 050 – Amsterdam, 30 oct. 1991 : *Baiser volé*, h/pan. (33x43,5) : NLG 11 500 – Londres, 16 mars 1994 : *Prélude à la nuit*, aquar. (32x49) : GBP 1 955.

SAVINI Alfredo
Né le 3 avril 1868 à Bologne (Émilie-Romagne). Mort le 28 octobre 1924 à Vérone (Vénétie). xix^e-xx^e siècles. Italien.
Peintre de figures, portraits.

Fils d'Alfonso Savini, il fut son élève.
Musées : Vérone.

SAVINI Enrico
xix^e siècle. Actif dans la seconde moitié du xix^e siècle. Italien.
Peintre.
Le Musée de Chemnitz conserve de lui *Esclaves blancs*, daté de 1862.

SAVINI Gaetano
Né le 10 janvier 1850 à Ravenne. Mort le 13 mars 1917 à Pesaro. xix^e-xx^e siècles. Italien.
Peintre de décorations et écrivain.

SAVINI Giovanori Paolo ou Savino
xvii^e siècle. Actif probablement à Casteldurante vers 1600. Italien.
Peintre sur majolique.
Il fut assistant de Diomede Durante à Rome.

SAVINI Pompeo
xviii^e siècle. Travaillant à Rome de 1769 à 1780. Italien.
Mosaïste et marqueteur.
Il exécuta des mosaïques de vues de villes et d'architectures.

SAVINI Salvio
xvii^e siècle. Actif à Florence au début du xvii^e siècle. Italien.
Peintre.
Il travailla à Città della Piave. Il peignit un tableau d'autel pour l'église Saint-Ubalde de Gubbio en 1608.
Ventes Publiques : Londres, 6 avr. 1984 : *Le banquet d'Esther et d'Assuerus*, h/t (229,7x294,5) : GBP 10 000.

SAVINIO Alberto, pseudonyme de Chirico Andrea de
Né en 1891 à Athènes, de parents italiens. Mort en 1952 à Rome. xx^e siècle. Actif aussi en France. Italien.
Peintre de compositions animées, dessinateur, décorateur de théâtre. Surréaliste.
Il est le frère de Giorgio de Chirico. Il suivit des études musicales au Conservatoire d'Athènes, obtenant un premier prix de composition à l'âge de treize ans ; puis à Munich, auprès du compositeur Max Reger. Ce fut chez celui-ci que, dans quelque revue, Giorgio, qui accompagnait son frère à sa leçon, découvrit les paysages funèbres d'Arnold Böcklin. Alberto Savinio arriva à Paris en 1911, accompagné de sa mère et de son frère, où les deux garçons connurent bientôt Apollinaire, Breton, Picasso, Cendrars et Cocteau. En 1917, il fut à Ferrare, avec son frère lors de la constitution du groupe se réclamant de la peinture métaphysique. En 1922, il forma, avec notamment Giorgio De Chirico, Morandi, Carlo Carra, le groupe *Novecento*. Il séjourna à nouveau à Paris, de 1927 à 1933.
Il exposa personnellement à Paris en 1927. Plusieurs importantes expositions rétrospectives lui furent consacrées, à titre posthume : 1952, 1967 galerie d'Art Moderne de Rome ; 1954 Biennale de Venise ; 1976 Palais des Beaux-Arts, Bruxelles ; Palazzo Reale, Milan ; 1978 Palazzo delle esposizioni, Rome.
Riche de multiples talents, il fut écrivain et musicien avant d'être peintre. Lié à Apollinaire dès son arrivée à Paris, tandis que Giorgio peignait ses premières compositions métaphysiques, il se choisit un pseudonyme et accepta, en 1914, de collaborer à la revue *Soirées de Paris*. Il publia la même année, son premier recueil de poèmes *Le Chant de la Mi-Mort*, sorte de commentaire lyrique de l'aventure poursuivie en commun avec Giorgio, où déjà apparaissent, campées dans d'interminables perspectives, les effigies féminines et les énigmatiques mannequins, dressés sur des places publiques et désertes ou assis dans des fauteuils abandonnés à l'ombre d'enfilades d'arcades, qui seront au cœur de la peinture métaphysique. S'il fut surtout connu en tant qu'écrivain et romancier, publiant le recueil de ses écrits, *Hermaphrodite* 1918, et *Toute la vie*, il eut une activité très diversifiée : décorateur de théâtre et auteur metteur en scène, il monta sa propre pièce, *Alceste de Samuel*, mais aussi *L'Oiseau de feu* de Stravinski. Également très actif comme théoricien d'art, il écrivit de nombreux essais dans les revues *La Voce*, *La Ronda* et *Valori Plastici* 1919, dans laquelle est publié un célèbre essai sur l'esthétique de la Peinture métaphysique. Musicien, il poursuivit la composition musicale. Il eut des ballets et opéras joués au Metropolitan Opera de New York et à la Scala de Milan, parmi lesquels : *Perseo*, *La morte di Niobe*, *Carmela*.
Vers 1926, il pense que la peinture se prête mieux que le verbe à la matérialisation de sa poétique intérieure. Aussi n'échappe-t-il pas à cette loi de la peinture surréaliste de nécessiter la représentation la plus fidèle, la plus réaliste, d'assemblages d'objets qui,

sinon, demeureraient incompréhensibles, à force d'irréalité. Il insiste sur ce point : « Plus la conception est immatérielle, plus la représentation doit être réaliste ». On ne peut suggérer sommairement que le vraisemblable, que l'entendement complète aisément. Dès qu'il s'agit, comme ici et chez la plupart des surréalistes, de créer des objets qui n'existent pas auparavant ou bien de réunir même des objets réels mais que l'on n'aurait pas songé à rapprocher, il devient alors absolument inévitable d'exprimer cette pensée insolite jusqu'au bout si l'on veut la voir comprise. Peintre, il donna forme aux créations de ses écrits. On retrouve donc dans ses peintures un univers assez proche de celui de l'époque métaphysique de Giorgio de Chirico : mannequins articulés, statues figées, grandes déesses femmes à têtes d'oiseau, perspectives sans fin, etc. De 1927 à 1940, Alberto Savinio utilisa une peinture à l'huile riche, pour préférer ensuite la gouache et le pastel, plus secs. Toutefois, la facture d'Alberto Savinio est plus souple, plus coulée que le géométrisme de Chirico. Il resta fidèle à son inspiration d'origine, aussi bien dans son œuvre littéraire que dans ses peintures, où les objets font éclater les carcans du quotidien, créent un effet d'instabilité et perturbent l'ordre d'un univers trop tranquille, dont les personnages sont des ombres et dont les perspectives infinies donnent la mesure du temps. Le public négligea longtemps son œuvre jugée trop « dilettante » et « touche-à-tout » au profit de la garantie de sérieux de l'œuvre plus constante de Chirico. Aujourd'hui, l'intérêt se porte à nouveau sur les tableaux de l'artiste, comme la série des jouets dans les forêts décolorées, la *Bataille des Centaures*, qui fascinent « avec leurs créatures mutantes et aveugles, leurs cieux de cauchemar, leurs paysages dépaysants et grotesques ». André Breton plaçait l'œuvre peint de Savinio à égalité avec celui de Chirico quand il écrivait : « Tout le mythe moderne encore en formation s'appuie à son origine sur les deux œuvres, dans leur esprit presque indiscernables, d'Alberto Savinio et de son frère Giorgio de Chirico ».
■ Sandrine Delcluze, Jacques Busse

𝒮avinio

Bibliogr. : M. Carra, P. Waldberg, E. Rathke : *Metafisica*, Gabriele Mazzotta, Milan, 1968 – in : *Dictionnaire universel de la peinture*, Le Robert, Paris, 1975 – Catalogue de l'exposition *Alberto Savinio*, Palazzo Reale, Milan, 1976 – Catalogue de l'exposition *Alberto Savinio 1891-1952*, Palais des Beaux-Arts, Bruxelles, 1976 – D. Semin, S. Fauchereau : *Alberto Savinio. Dessins*, Cahiers de l'Abbaye Ste Croix, N° 59, Les Sables d'Olonne, 1987 – in : *L'Art du xxᵉ s.*, Larousse, Paris, 1991 – in : *Opus International*, N° 123-124, Paris, avr.-mai 1991 – in : *Dictionnaire de l'art moderne et contemporain*, Hazan, Paris, 1992 – Giuliano Briganti, Leonardo Sciascia : *Alberto Savinio. Peinture et littérature*, F.M.R., Paris, 1992.
Musées : Milan (Gal. d'Art Mod.) – Rome (Gal. d'Art Mod.) – Turin (Gal. d'Art Mod.).
Ventes Publiques : Paris, 12 avr. 1930 : *L'Annonciation* : FRF 280 – Paris, 20 juin 1941 : *Le navire perdu* : FRF 1 400 ; *Le mariage du coq* : FRF 1 650 – Paris, oct. 1945-juil. 1946 : *Les migrateurs* 1929 : FRF 3 000 ; *Le cadran de l'Espérance* 1928 : FRF 2 800 – Paris, 29 oct. 1948 : *Objets abandonnés dans la forêt* 1928 : FRF 6 000 – Paris, 4 mai 1955 : *Le navire perdu* : FRF 19 500 – Milan, 27 mars 1962 : *L'ange Méditerranée* : ITL 900 000 – Milan, 1ᵉʳ déc. 1964 : *Tête à la grappe de raisin* : ITL 1 200 000 – Milan, 29 nov. 1966 : *Portrait de femme* : ITL 2 400 000 – Paris, 5 déc. 1969 : *Objets abandonnés dans la forêt* : FRF 62 000 – Milan, 29 mai 1973 : *La sieste* : ITL 15 000 000 – Rome, 20 mai 1974 : *Cavalcade marine* (60x73) : ITL 21 000 000 – Rome, 19 mai 1977 : *Nus à la montagne* 1929, h/t (60x73) : ITL 21 000 000 – Rome, 6 déc. 1978 : *Monumento a la temp.* (39x29) : ITL 5 500 000 – Rome, 24 mai 1979 : *Étude pour Vita dell'Uomo*, fus. et reh. de blanc, projet de décor (49x59) : ITL 4 000 000 – Milan, 26 juin 1979 : *Tunis* 1929, h/t (65x80) : ITL 28 000 000 – Milan, 25 nov. 1980 : *Personnages antiques* 1927, techn. mixte (46x61) : ITL 9 000 000 – Milan, 26 fév. 1981 : *L'Astrologue Méridien* 1930, h/t (81x65) : ITL 56 000 000 – Milan, 15 nov. 1983 : *Apollinaire*, pl. (48x40) : ITL 15 500 000 – Milan, 24 oct. 1983 : *Apollon* 1936, temp./t. (127,5x74,5) : ITL 70 000 000 – Rome, 5 déc. 1983 : *L'Annonciation* 1929, h/t (80x55) : ITL 110 000 000 – Milan, 19 déc. 1985 : *Gruppo di famiglia* 1927, h/t (44x54) : ITL 65 000 000 – Milan, 28 oct. 1986 : *Les migrateurs* 1929, h/t (81x100) : ITL 260 000 000 – Paris, 3 déc. : *Idylle marine*, h/t (73x60) : FRF 800 000 – Milan, 19 mai 1987 : *I sogni* 1943, pl. et encre (40x30) : ITL 20 500 000 – Milan, 26 mai 1987 : *Jour de réception* 1930, h/t (92x73) :

ITL 300 000 000 – Rome, 7 avr. 1988 : *Porte de soie rose* 1950, techn. mixte/pap., étude pour un décor de théâtre (27x21,5) : ITL 14 000 000 – Rome, 15 nov. 1988 : *Fleurs* 1930, h/t (72,5x60) : ITL 240 000 000 – Milan, 20 mars 1989 : *La Famille* 1930, h/t (72,5x60) : ITL 650 000 000 – Rome, 9 avr. 1991 : *Visage de femme*, h/t (37x28) : ITL 50 000 000 – Rome, 13 mai 1991 : *Danseuses* 1927, h/t (72,5x92) : ITL 402 500 000 – New York, 12 mai 1992 : *Les Collégiens* 1929, h/t (64,8x54) : USD 275 000 – Milan, 21 mai 1992 : *L'Ancêtre* 1948, cr. (25x17,5) : ITL 5 600 000 – Paris, 29 mars 1993 : *L'Ascension* 1929, h/t (100x81) : FRF 2 450 000 – Milan, 12 oct. 1993 : *Le cyclope jouant de la flûte* 1948, cr. (33x24) : ITL 16 100 000 – Milan, 22 nov. 1993 : *Les Anges lutteurs* 1930, h/t (73x92) : ITL 341 765 000 – Milan, 24 mai 1994 : *L'île au trésor* 1929, h/t (55x46) : ITL 306 400 000 – Milan, 27 avr. 1995 : *Sans titre* 1928, h/t (58x81) : ITL 356 500 000 – Paris, 22 juin 1995 : *La Marche nuptiale* 1931, h/t (130x71) : FRF 1 800 000 – Milan, 19 mars 1996 : *Composition à la statue avec un pantin*, h/t (55x46) : ITL 402 500 000 – Milan, 20-23 mai 1996 : *Pénélope 1944-1945*, temp./pan. (35x25) : ITL 114 300 000 ; *Souvenir de mon enfance* 1947, cr./pap. (33x23,5) : ITL 23 000 000 – Milan, 10 déc. 1996 : *L'Arbre cosmique* vers 1941, cr./pap. (29,5x20) : ITL 17 475 000.

SAVINIO Ruggero
Né en 1934 à Turin. xxᵉ siècle. Italien.
Peintre de figures, paysages.
Ventes Publiques : Rome, 28 nov. 1989 : *Étreinte* 1962, h. et détrempe/t. (126x143) : ITL 8 000 000 – Milan, 20 juin 1991 : *Distance d'un paysage* 1971, h/t (90x100) : ITL 4 000 000 – Rome, 12 mai 1992 : *Distance d'un paysage* 1973, h/pan. (50x40) : ITL 2 600 000 – Milan, 15 déc. 1992 : *La conversation de Cuma* 1984, h/t (152x138) : ITL 8 000 000 – Milan, 6 avr. 1993 : *Distance d'un paysage* 1972, h/t (90x100) : ITL 5 000 000 – Milan, 5 mai 1994 : *Parc* 1985, h/t (184x142) : ITL 16 100 000 – Milan, 22 juin 1995 : *Figure dans un paysage* 1974, h/rés. synth. (100x90) : ITL 5 750 000

SAVINO Giovanni Paolo. Voir **SAVINI**
SAVINOV Gleb
Né en 1915. xxᵉ siècle. Russe.
Peintre de compositions animées, scènes de genre, intérieurs, paysages.
Il fréquenta l'Académie des Beaux-Arts de Leningrad (Institut Répine) et eut pour professeurs Alexandre Osmerkine et Alexandre Savinov. Membre de l'Union des Artistes Soviétiques, Artiste du Peuple, il devint professeur à l'Académie des Beaux-Arts de Leningrad. À partir de 1940, il prit part à des manifestations collectives à Moscou et à Leningrad. Dès 1958, son œuvre est reconnue à l'étranger, notamment à Bruxelles où il obtint le deuxième prix de l'exposition *L'Art Contemporain de l'URSS* en 1958, et aussi à Paris, Tokyo, Londres, Osaka, Montréal, Madrid. Trois expositions individuelles lui sont consacrées à Leningrad en 1981, 1982 et 1988.
Bibliogr. : In : Catalogue de la vente *L'École de Leningrad*, Drouot, Paris, 19 nov. 1990.
Musées : Bratislava (Gal. Nat.) – Dresde (Gal. Nat.) – Irkoutsk (Mus. des Beaux-Arts) – Londres (Gal. Nat.) – Manchester (Mus. des Beaux-Arts) – Moscou (Gal. Tretiakov) – Moscou (min. de la Culture) – Osaka (Gal. d'Art Soviétique) – Saint-Pétersbourg (Mus. Russe) – Saint-Pétersbourg (Mus. d'Hist.) – Tambov (Mus. des Beaux-Arts) – Tbilissi (Mus. des Beaux-Arts) – Tokyo (Gal. Art Contemp.).
Ventes Publiques : Paris, 11 juin 1990 : *Conversation au téléphone* 1953, h/t (61x54) : FRF 33 500 – Paris, 19 nov. 1990 : *Le vieux Pétersbourg* 1948, h/t (59x79) : FRF 29 000 – Paris, 25 mars 1991 : *La jeune pianiste* 1956, h/t (70x60) : FRF 52 500 – Paris, 15 mai 1991 : *Port de plaisance* 1958, h/t (25x49) : FRF 10 500 – Paris, 25 nov. 1991 : *Le jardin fleuri* 1957, h/t (79x61) : FRF 11 200 – Paris, 23 mars 1992 : *La véranda*, h/t (99x94) : FRF 10 000 – Paris, 20 mai 1992 : *La place de Vatslav* 1957, h/t (69x85) : FRF 11 500.

SAVINSKY Vassili Jevménévitch
Né le 24 mars 1859. Mort en 1937. xixᵉ-xxᵉ siècles. Russe.
Peintre de portraits, dessinateur.
Musées : Moscou (Gal. Tretiakov) : *Portrait du peintre P. P. Tchistiakov*, dess. – *Autoportrait*, h/t.

SAVINUS
xvᵉ siècle. Actif à Faenza dans la seconde moitié du xvᵉ siècle. Italien.
Miniaturiste.
Il travailla pour les psautiers de la cathédrale de Cesena en 1486.
SAVIO Francisco ou **Franz de**. Voir **SAIVE**

SAVIO Pietro
XVIe siècle. Actif à Verceil à la fin du XVIe siècle. Italien.
Sculpteur sur bois.
Il a sculpté une partie des stalles de la cathédrale de Verceil en 1590.

SAVIOTTI Pasquale
Né le 17 juillet 1792 à Faenza. Mort le 18 août 1855 à Florence. XIXe siècle. Italien.
Peintre, graveur, lithographe et stucateur.
Élève de Giuseppe Zauli. Il exécuta des peintures dans la cathédrale de Faenza et sur les façades de plusieurs palais de Florence.

SAVIRON Y ESTEBAN Paulino
Né le 2 septembre 1827 à Alustante. XIXe siècle. Actif à Saragosse. Espagnol.
Peintre et graveur.
Élève d'A. Ferran et J. Masferrer. Il exécuta des portraits et une peinture représentant *Sainte Lucie* pour le maître-autel de l'église Monreal del Campe.

SAVITRY Émile
Né en 1903. Mort en 1967. XXe siècle. Français.
Peintre de paysages.
VENTES PUBLIQUES : LONDRES, 6 déc. 1977 : *La belle maison* 1928, h. et gche/verre (32,5x41) : **GBP 1 200** – LONDRES, 6 avr 1979 : *Bride abattue* 1928, h/t (64x98,5) : **GBP 700** – PARIS, 10 avr. 1996 : *Le clair de jour* 1928, h/t (73x60) : **FRF 27 000**.

SAVITSKY Konstantin Apollonovitch
Né en 1841, ou 1844. Mort en 1905. XIXe siècle. Russe.
Peintre de genre, paysages.
En 1876 il effectua un voyage en Auvergne et en rapporta plusieurs peintures ; deux d'entre elles figurent au Musée Russe de Saint-Pétersbourg. Celle intitulée *Voyageurs en Auvergne* figurait à l'origine dans la collection personnelle du Tsar Nicolas II.
MUSÉES : MOSCOU (Gal. Tretiakov) : *Marine – Incendie dans un village*, sépia – ainsi que d'autres œuvres – SAINT-PÉTERSBOURG (Mus. Russe) : *À la guerre – Voyageurs en Auvergne.*
VENTES PUBLIQUES : LONDRES, 17 juil. 1996 : *Auvergne*, h/cart. (22,5x34) : **GBP 3 220**.

SAVOIA Achille
Né en 1842 à Pavie. Mort le 3 octobre 1886 à Pavie. XIXe siècle. Italien.
Peintre, sculpteur.
Il fut élève de Cesare Ferreri.
MUSÉES : PAVIE (Mus. muni.) : *Statue équestre de Benedetto Cairoli.*

SAVOIE. Voir aussi **SAVOYE**

SAVOIE Louise de
XVe siècle. Française.
Amateur d'art.
Parmi les premiers promoteurs de la Renaissance on peut citer Louise, fille de Philippe II duc de Savoie, épouse de Charles, comte d'Angoulême, mère de François Ier et de Marguerite d'Alençon. Elle s'occupa activement d'augmenter la Bibliothèque de Cognac qui lui était échue en héritage : le copiste Jean Michel et l'enlumineur Robinet Testart furent fréquemment employés par elle. Parmi les manuscrits datant de cette époque, il convient de citer : *Le triomphe de la Force de la Prudence* à l'Ermitage de Saint-Pétersbourg ; *Les Heures de Louise de Savoie* au British Museum ; *Commentaire sur le livre des échecs amoureux, Le triomphe des vertus, Les chants royaux du Puy d'Amiens, La messe de sainte Anne* à la Bibliothèque Nationale ; *Le miroir des Dames*, le livre nommé *Fleur de Vertu, Instruction de la religion chrétienne pour les enfants*, enfin un livre d'heures qui fut en possession de la duchesse de Berry. Plusieurs de ces manuscrits contiennent de superbes miniatures ; ils sont ornés des armes de France et de Savoie ou des maisons d'Orléans et de Milan.

SAVOIE Robert
Né en 1939 à Québec. XXe siècle. Canadien.
Peintre, graveur, dessinateur. Abstrait.
Il a fait ses études à l'école des beaux-arts et à l'institut des arts graphiques de Montréal. Puis il suit les cours de la Chelsea School of Art de Londres. Boursier du Conseil des arts du Canada, il vient faire ses études à Paris et reçoit de nouveau une bourse du gouvernement français pour des voyages d'études en Europe occidentale et au Mexique. Il séjournera au Japon à plusieurs reprises.

Il participe à des expositions de groupe, notamment à la Biennale de Menton en 1972, au musée d'Art contemporain de Montréal en 1985.
Il subit l'influence de l'art japonais, notamment dans ses gravures aux forts reliefs, proche de l'expressionnisme abstrait. Au début des années soixante-dix, son travail s'oriente vers l'art cinétique. Puis il revient à la gravure, avec des œuvres informelles.
BIBLIOGR. : Catalogue de l'exposition : *Les Vingt Ans du musée à travers sa collection*, Musée d'Art contemporain, Montréal, 1985.
MUSÉES : MONTRÉAL (Mus. d'Art Contemp.) : *La Côte nord* 1964 – *Scarabées* 1965 – *M-8* 1971, sérig. et moteur électrique – *Yakusa* 1976, eau-forte – *Yamashiro* 1978, eau-forte.

SAVOLDO Giovanni Girolamo, dit parfois **Girolamo da Brescia**
Né entre 1480 et 1485 à Brescia. Mort après 1548. XVIe siècle. Italien.
Peintre d'histoire, portraits.
On sait peu de choses sur ce grand artiste. Il commença probablement ses études dans sa ville natale et paraît être venu s'établir à Venise au début de sa carrière de peintre, vers 1521. Il est certain qu'il y résida longtemps. Aretino, dans une lettre datée de la ville des doges, en décembre 1548, le mentionne comme un grand artiste, fort âgé, et sur le déclin de son talent. Il avait été inscrit à la corporation des peintres de Florence en 1508. Il fit sans doute un voyage à Vérone, où il peignit le retable de l'église Santa Maria in Organo (1533), et un séjour à Milan, entre 1529 et 1535. Savoldo n'échappa pas à la puissante influence de Giorgione et de Tiziano, mais si dans ses ouvrages on trouve l'admirable conception de la forme, le charme pénétrant que ces illustres maîtres imprégnèrent à l'école vénitienne, les tableaux de notre artiste n'en portent pas moins la marque d'une personnalité bien marquée, et une couleur qui le rattache à l'école de Brescia. On a dit que si le Romantisme eut existé à son époque, il eût, par certains côtés, mérité l'épithète de *Romantique*. On peut dire aussi qu'il possédait à un haut degré cet idéal indépendant propre à certains génies primesautiers, dont Watteau sera chez nous le prototype et qui se traduit par la fantaisie. La *Dame Vénitienne* du Musée de Berlin, par exemple, est une œuvre d'une humanité telle qu'elle est aussi « vraie » aujourd'hui qu'au moment où elle fut peinte, et il en sera probablement ainsi tant que durera notre mentalité gréco-latine. Comme Giorgione et Titian, Savoldo aimait le paysage, les effets de lumière. On cite parmi ses ouvrages les plus considérables le tableau d'autel, qu'il peignit pour l'église des Dominicains de Pesaro et qui se trouve à la Brera de Milan. On mentionne encore à l'église de S. Niccolo, à Trévise, un autre tableau d'autel ; à Turin, une *Adoration des bergers*, dans un puissant paysage, et une *Sainte Famille* dont les collections du Palais de Hampton Court possèdent une réplique signée *Savoldo da Brescia facebat 1527*, œuvre offrant une des plus belles figures de Madone qui se puisse voir, dans l'église de S. Giobbe, à Venise, se voit également une remarquable *Adoration des bergers*. Le portail peint par Savoldo, conservé au Musée du Louvre montre toute sa science dans ce genre. Savoldo eut probablement beaucoup de succès de son vivant, si l'on en juge, indépendamment des louanges de ses contemporains Aretino et Vasari, par le nombre de répliques qu'il exécuta de ses ouvrages. Il tient une place particulière dans la peinture vénitienne, préférant les œuvres de petites dimensions, montrant un intérêt pour les vifs éclats de lumière et les ombres denses, le rendu des matières précieuses selon une réalité qui se veut objective, vue du dehors, mais tend à un certain lyrisme. ■ E. B.

Joanes feronius
fauoldus di

brifia
faciebat .

Bibliogr. : L. Venturi : *La Renaissance italienne*, Skira, Genève, 1951.
Musées : Berlin : *La Vénitienne – Christ pleuré –* Bonn (Mus. prov.) : *Déploration du Christ –* Budapest : *La Vierge, saint Jacques et saint Jean l'Évangéliste – Mise au tombeau –* Florence : *Transfiguration du Christ –* Londres (Nat. Gal.) : *Marie-Madeleine s'approchant du sépulcre –* Milan (Brera) : *Jésus, la Vierge, saint Pierre, saint Dominique, saint Paul et saint Jérôme –* Paris (Mus. du Louvre) : *Portrait présumé de Gaston de Foix –* Rome (Borghèse) : *Tête de jeune homme –* Turin (Gal. Sabauda) : *L'Adoration des Bergers –* Venise : *Saint Antoine abbé et saint Paul ermite – Un moine dominicain –* Venise (S. Giobbe) : *Adoration des bergers –* Vienne : *Christ pleuré – Aristote,* incertain.
Ventes Publiques : Paris, 15 mars 1909 : *Portrait d'homme :* FRF 1 750 – Paris, 20 oct. 1920 : *Judith portant la tête d'Holopherne :* FRF 260 – Paris, 6 mai 1925 : *Buste d'homme coiffé d'un bonnet vert sombre,* Attr. : FRF 5 500 – Londres, 22 mars 1929 : *Un jeune joueur de flûte :* GBP 441 – New York, 15 jan. 1937 : *Gentilhomme :* USD 775 – Londres, 20 nov. 1958 : *Tête d'un homme à barbe penchée à droite,* fus. : GBP 892 – Londres, 21 juin 1968 : *Sainte Madeleine :* GNS 8 000 – Londres, 24 juin 1970 : *Portrait d'homme barbu :* GBP 3 000 – New York, 13 jan. 1994 : *Portrait d'un jeune homme avec une flûte,* h/t (74,3x100,3) : USD 1 542 500.

SAVOLINI Cristoforo
Né à Cesena. Mort après 1680. xviie siècle. Italien.
Peintre.
Élève de Cristoforo Serra. Une de ses œuvres *Martyre de sainte Colombe* se trouve à S. Colombia de Rimini.

SAVONANZI Emilio
Né en 1580 à Bologne. Mort en 1660 à Camerino. xviie siècle. Italien.
Peintre de compositions religieuses.
Appartenant à une noble famille, il s'adonna à la peinture et eut pour maîtres Ludovico Carracci, Guido Reni, Guernino et le sculpteur Algardi. Il vécut à Ancône et à Camerino.
Musées : Bologne (Pina.) : *Déposition de croix –* Camerino : *Mariage mystique de sainte Catherine –* Florence (Gal. Nat.) : *Déposition de croix – Sainte Famille –* Parme : *Adoration des bergers.*
Ventes Publiques : Paris, 20 mai 1992 : *Le Sacrifice d'Isaac,* h/t (153x118) : FRF 700 000.

SAVORELLI Gaetano
Mort en juillet 1791 à Rome. xviiie siècle. Italien.
Peintre et dessinateur.
On le cite notamment comme ayant fourni à Giovanni Ottaviani, pour les graver, les dessins des grotesques de Giovanni da Udine, au Vatican.

SAVORELLI Pietro
Né vers 1765. xviiie siècle. Actif à Rome. Italien.
Peintre et graveur au burin.
Probablement fils de Gaetano S.

SAVORELLI Sebastiano
xviie siècle. Actif à Forli, vers 1690. Italien.
Peintre d'histoire.
Élève de Cignani. Il était prêtre et travailla pour les églises de Forli et des environs.

SAVORNIN Claude ou Savournin
xviiie siècle. Français.
Sculpteur, décorateur.
Actif à Avignon, il travailla en 1705. Il sculpta des tabernacles et des cadres.

SAVORNIN Jean François
Né le 22 octobre 1943 à Toulouse (Haute-Garonne). xxe siècle. Français.
Peintre d'animaux, peintre de décors de théâtre.
Il fut élève de l'école des Beaux-Arts de Toulon, où il étudie la céramique et la peinture, travaillant dans l'atelier de Tamary et de Baboulène. Il montre ses œuvres dans des expositions personnelles à Monte-Carlo, Cannes, Avignon.
Il a effectué de nombreux décors de théâtre. Il a réalisé de nombreuses peintures de chevaux. Il ne recherche pas le réalisme, mais propose une vision onirique et souvent confuse du monde, se laissant guider par la couleur.

SAVORY Eva
Née à Weybridge (Surrey). xxe siècle. Britannique.
Peintre.
Elle exposa à Paris, au Salon des Artistes Français à partir de 1926.

SAVOSTIANOV Fiodor
Né en 1924. xxe siècle. Russe.
Peintre de compositions animées, portraits, paysages. Réaliste-socialiste.
Il fut élève de Boris Ioganson à l'Institut Répine de l'Académie des Beaux-Arts de Leningrad. Il est membre de l'Association des Peintres de Leningrad. À partir de 1951, il participe à des expositions collectives : 1951, 1990 Salon de Printemps à Leningrad ; 1958 *40 ans de jeunesse communiste* à Moscou ; de 1960 à 1964 *L'Art de Leningrad* à Tokyo ; 1978 *L'Art de Leningrad* à Helsinki ; 1986 *L'École de Leningrad* à Montréal ; 1988 *Les Peintres de Leningrad* à Tokyo. Il a montré ses œuvres dans des expositions personnelles ; 1981 à 1983 et en 1987 à Léningrad.
Obéissant aux exigences du réalisme-socialiste, il adopte une technique postimpressionniste et décrit des scènes de la vie quotidienne dont les acteurs sont fréquemment des enfants.
Musées : Chadrinsk (Mus. des Beaux-Arts) – Moscou (min. de la Culture) – Novgorod (Mus. des Beaux-Arts) – Rostov-sur-le Don (Gal. d'Art russe) – Saint-Pétersbourg (Mus. d'Hist.) – Saint-Pétersbourg (Mus. Rév. d'Octobre).
Ventes Publiques : Paris, 25 mars 1991 : *Les enfants et les oiseaux* 1957, h/t (40x60) : FRF 16 500 – Paris, 6 déc. 1991 : *Partie de pêche,* h/t (40x70) : FRF 4 000 – Paris, 23 mars 1992 : *La conversation,* h/t (80x100) : FRF 11 500 – Paris, 13 mars 1992 : *L'été à la campagne,* h/t (69,5x89,5) : FRF 7 500 – Paris, 17 juin 1992 : *Vacances d'été,* h/t (109x84) : FRF 19 000 – Paris, 7 avr. 1993 : *Promenade en barque,* h/t (88x103) : FRF 16 000 – Paris, 27 mars 1994 : *Les fillettes près du ruisseau,* h/t (69,5x94) : FRF 7 000.

SAVOURÉ E.
xixe siècle. Actif à Saumur (Maine-et-Loire). Français.
Peintre d'histoire.
Il exposa au Salon entre 1837 et 1845.

SAVOURNIN
xviiie siècle. Actif en 1767. Français.
Peintre.
Il a peint *Mort de saint Joseph* pour l'église Saint-Jean de Malte à Aix-en-Provence.

SAVOURNIN Pierre
xviie siècle. Français.
Peintre.
Maître de François Faure à Grenoble, en 1673 et 1675 et de François fils de Jacques Douric en 1677.

SAVOY Carel Van ou Savoye ou Savoyen
Né vers 1621 à Anvers. Enterré à Amsterdam le 24 janvier 1665. xviie siècle. Hollandais.
Peintre d'histoire.
Élève de Jan Coessiers à Anvers en 1635. Il épousa à Amsterdam, en 1649, Catharina Wandelman et reçut le droit de bourgeoisie à Amsterdam en 1649. Le Musée de Bordeaux conserve de lui *Vénus et l'Amour sur un dauphin.* Le Musée Provincial de Darmstadt possède de lui *Le Christ à Emmaüs* et *Présentation au temple.*

C.V. S.

Ventes Publiques : Paris, 1703 : *Deux petits paysages :* FRF 125 ; *Vénus et Cupidon :* FRF 65 – Londres, 16 avr. 1982 : *Portrait of Mary of Orange* 1653, h/t (126,3x99) : GBP 6 500.

SAVOY Philipp ou Filips Van
Né vers 1630 à Anvers. Enterré à Amsterdam en août 1664. xviie siècle. Éc. flamande.
Peintre.
Frère de Carel Van Savoyen. Il se maria à Amsterdam en 1661.

SAVOYE Anaïs
xixe siècle. Française.
Peintre de portraits.
Elle exposa au Salon en 1835 et en 1838.

SAVOYE Catherine
Née en 1942 à Alger, de parents français. xxe siècle. Française.

Peintre de compositions animées, paysages, peintre à la gouache.

Elle participe à Paris, aux Salons d'Automne, des Artistes Français et des Indépendants. Elle montre ses œuvres dans des expositions personnelles depuis 1981 régulièrement à Ibiza ; depuis 1982 régulièrement à Paris ; 1982-1983 Galerie d'art municipale à Levallois-Perret.

Elle peint des compositions à la structure très nette, dépouillée, à l'atmosphère mystérieuse.

SAVOYE César

Né à Grenoble. Mort avant 1670. XVIIᵉ siècle. Français.

Peintre d'histoire, portraits.

Fils du maître menuisier Louis Savoye, il épousa Dorothée Meynard le 6 décembre 1648. Avec plusieurs de ses confrères, il fonda à Grenoble une académie de peinture. On cite de lui deux portraits en pied des présidents Frère.

BIBLIOGR. : Maurice Wantellet : *Deux Siècles et plus de peinture dauphinoise*, Maurice Wantellet, Grenoble, 1987.

SAVOYE Daniel de

Né le 20 septembre 1654 à Grenoble. Mort le 16 mars 1716 à Erlangen. XVIIᵉ-XVIIIᵉ siècles. Français.

Peintre d'histoire et portraitiste.

Fils du peintre César Savoye. Avant de partir pour Paris, où il voulait étudier la peinture, il fit son testament le 5 mai 1670. Il eut pour maître Sébastien Bourdon. On le croit l'auteur d'eaux-fortes de soldats et de costumes du temps de Louis XIII (probablement des copies).

MUSÉES : DARMSTADT : *Portrait d'homme* – DRESDE (Gal.) : *La femme de l'artiste* – FRANCFORT-SUR-LE-MAIN : *Portrait d'une famille* – MUNICH (Mus. Nat.) : *Portrait d'un général*.

SAVOYE Daniel

XVIIIᵉ siècle. Autrichien.

Peintre.

Il était actif à Ljubljana de 1725 à 1730. Il a peint des portraits.

SAVOYEN Carel Van ou Savoye. Voir SAVOY

SAVRASOV Alexeï Kondratiévitch ou Savrassoff

Né en 1830. Mort en 1897. XIXᵉ siècle. Russe.

Peintre de genre, paysages.

MUSÉES : Moscou (Gal. Tretiakov) : *Paysage – Vue d'Oranienbaum – Ile des élans à Sokolniky – Route de forêt à Sokolniky – Monastère de Petehersh à Nijni-Novgorod – A. Kounzevo* – SAINT-PÉTERSBOURG (Mus. Russe) : *Débordement de la Volga*.

VENTES PUBLIQUES : PARIS, 13 mai 1974 : *Les Bateliers de la Volga* : **FRF 5 600** – NEW YORK, 22-23 juil. 1993 : *Paysage*, h/t (48,3x81,3) : **USD 3 163**.

SAVREUX Henri Eugène

Né à Paris. XIXᵉ siècle. Français.

Sculpteur.

Élève de L. Cogniet, Cornu et Jouffroy. Il débuta au Salon en 1869.

SAVREUX Maurice

Né le 27 mai 1884 à Lille (Nord). Mort en janvier 1971. XXᵉ siècle. Français.

Peintre de paysages, natures mortes, fleurs, aquarelliste.

Il fut grand blessé de guerre en 1914-1918. Il a été conservateur du musée de la céramique de Sèvres. Il fut directeur honoraire de la manufacture.

Il débuta à Paris, au Salon des Artistes Français en 1906 pour ensuite figurer aux Salons d'Automne, des Indépendants et des Tuileries. Il fut membre des comités du Salon d'Automne et de celui des Tuileries. Il fut hors-concours et membre du jury de l'Exposition internationale en 1924. En 1950, le musée des Beaux-Arts de Lille, sa ville natale, organisa une très importante exposition de l'ensemble de ses œuvres. Il fut chevalier de la Légion d'honneur puis officier en 1947.

Certes il ne se souvient pas des froides leçons de Cormon. C'est un savant technicien qui, tout saisi d'amour devant le motif, a peint des paysages équilibrés, d'une rare sensibilité, des natures mortes et des bouquets de fleurs.

MUSÉES : GRENOBLE : *Matinée en Provence* – LYON : *Bouquet* – PARIS (Mus. d'Art Mod. de la ville) : *Roses et Coffret sur une commode Louis XIV – Vase de fleurs – La Brouette – Paysage de Provence – La Cheminée* – LA ROCHELLE : *Bouquet de roses blanches* – ROUEN : *Paysage des environs de Toulon*.

VENTES PUBLIQUES : PARIS, 24 nov. 1928 : *Fleurs dans un vase bleu* : **FRF 4 500** – PARIS, 31 jan. 1944 : *Vase de fleurs* : **FRF 10 100** – PARIS, oct. 1946 : *L'hiver* : **FRF 20 000** – PARIS, 5 juil. 1948 : *Fleurs* : **FRF 25 000** – PARIS, 9 juin 1950 : *Bouquet* : **FRF 25 000** – PARIS, juin 1953 : *Fleurs* : **FRF 65 000** – PARIS, 3 fév. 1961 : *Paysage de Provence* : **FRF 1 400** – PARIS, 13 juin 1974 : *Les trois vases de fleurs*, aquar. : **FRF 5 600** – VERSAILLES, 30 nov. 1980 : *Bouquet de fleurs*, h/t (54,5x37,5) : **FRF 6 500** – PARIS, 23 juin 1988 : *Bouquet de fleurs sur fond de boiseries vers 1930*, h/t (81x65) : **FRF 60 000** – LE TOUQUET, 12 nov. 1988 : *Nature morte aux pêches*, h/t (81x65) : **FRF 36 000** – NEUILLY, 5 déc. 1989 : *Bouquet de fleurs*, h/t (46x33) : **FRF 13 500** – PARIS, 12 juin 1991 : *Maison sous la neige*, h/t (46x55) : **FRF 11 000** – PARIS, 8 fév. 1995 : *Fruits de Provence*, h/t (167x199) : **FRF 5 000** – PARIS, 12 déc. 1996 : *Vase de roses sur une table devant une fenêtre*, h/t (81x65) : **FRF 15 000** – PARIS, 27 oct. 1997 : *Bouquet*, h/pan. (33x23,5) : **FRF 3 000**.

SAVRY. Voir aussi SAVERY

SAVRY Hendrick ou Savrij

Né le 4 novembre 1823 à Haarlem. Mort le 13 mars 1907 à Haarlem. XIXᵉ-XXᵉ siècles. Hollandais.

Peintre d'animaux, paysages animés, paysages.

Il fut élève de Martinus Savry.

MUSÉES : LA HAYE (Mus. comm.) : *Vaches dans la prairie* – MONTRÉAL : *Paysage avec bétail*.

VENTES PUBLIQUES : LONDRES, 4 mai 1973 : *Troupeau dans un paysage* : **GNS 450** – NEW YORK, 15 oct. 1976 : *Troupeau dans un paysage 1868*, h/t (84x125) : **USD 2 000** – LONDRES, 4 mai 1977 : *Troupeau à l'abreuvoir*, h/t (114,5x185,5) : **GBP 550** – NEW YORK, 26 janv 1979 : *Troupeau dans un paysage*, h/t (61x108) : **USD 3 250** – NEW YORK, 18 juin 1982 : *Le retour du troupeau*, h/t (84,5x132) : **USD 4 300** – AMSTERDAM, 25 avr. 1990 : *Paysage fluvial animé de personnages et de bétail*, h/t (43,5x69) : **NLG 5 290** – NEW YORK, 18 fév. 1993 : *Jeune bergère dans un vaste paysage champêtre*, h/t (84,5x130,9) : **USD 12 650** – NEW YORK, 19 jan. 1994 : *Troupeau dans une prairie*, h/t (61,9x108) : **USD 6 325** – AMSTERDAM, 14 juin 1994 : *Bovins paissant dans un paysage fluvial*, h/t (60,5x107) : **NLG 4 140** – AMSTERDAM, 11 avr. 1995 : *Fermier veillant sur ses bêtes*, h/t (59,5x105,5) : **NLG 9 204**.

SAVRY Henri M.

Né en 1871 ou 1872 à Haarlem. Mort en 1942. XIXᵉ-XXᵉ siècles. Hollandais.

Peintre de paysages.

Il est le fils du peintre Hendrick Savry.

VENTES PUBLIQUES : AMSTERDAM, 11 sep. 1990 : *Paysage de polder avec une ferme 1893*, h/t (34,5x55,5) : **NLG 1 380**.

SAVRY Martinus

XIXᵉ siècle. Hollandais.

Peintre.

Travaillant à Haarlem dans la première moitié du XIXᵉ siècle, il fut le père et le maître de Hendrick Savry.

SAVRY Salomon. Voir SAVERY

SAVTCHEKO Valentin

Né en 1955 à Rostov. XXᵉ siècle. Russe.

Peintre, technique mixte.

Il a exposé fréquemment en URSS ainsi qu'à l'étranger : Paris (notamment à la galerie de Nesle en 1991), Barcelone, Oslo, San Diego...

Il réalise de grandes compositions chargées que dominent des couleurs vives. Il mêle abstraction et figuration dans des œuvres graphiques, à contenu symbolique, qui se veulent « tentative d'orchestrer la sphère de communication spirituelle entre l'être humain et l'univers » (Savtcheko). On cite : *L'Énergie de l'intelligence du IIIᵉ millénaire – Sauvetage de l'âme – La Source du monde*.

VENTES PUBLIQUES : PARIS, 1ᵉʳ mars 1993 : *Sommeil du cheval 1989*, h/t (65x92) : **FRF 3 500**.

SAVTCHENKOVA Maria
Née en 1917. xxᵉ siècle. Russe.
Peintre de compositions animées, portraits, paysages.
Elle fut élève de l'école des Beaux-Arts de V. Sourikov à Moscou et travailla sous la direction de Sergueï Guerassimov. Membre de l'Association des Peintres de Moscou, elle fut nommée Peintre Émérite d'URSS.
Musées : Moscou (Gal. Tretiakov) – Moscou (min. de la Culture) – Moscou (Mus. des Beaux-Arts Pouchkine) – Saint-Pétersbourg (Mus. russe).
Ventes Publiques : Paris, 25 nov. 1991 : *Au jardin* 1949, h/t (100x70) : FRF 7 500.

SAVY Max
Né en 1918 à Albi (Tarn). xxᵉ siècle. Français.
Peintre de paysages.
Il fut professeur de dessin à Carcassonne, avant de se consacrer entièrement à la peinture.
Il participa à Paris, aux Salons d'Automne, des Peintres Témoins de leur Temps, Comparaisons, de la Société Nationale des Beaux-Arts. Il a montré de nombreuses expositions personnelles en France et à l'étranger, Bruxelles, Zürich, Genève, Londres, New York...
Il a peint des paysages du Sud de la France et d'Égypte, en particulier du Nil.
Musées : Narbonne (Mus. d'Art et d'Hist.) : *La Garrigue incendiée* 1984.
Ventes Publiques : Saint-Jean-Cap-Ferrat, 16 mars 1993 : *Le Nil*, h/t (113x146) : FRF 20 000 ; *Les felouques sur le Nil*, h/t (73x92) : FRF 12 000.

SAWADA Masahiro
Né en 1894 à Shizuoka (Île de Kyuchu). xxᵉ siècle. Japonais.
Peintre, sculpteur de compositions religieuses. Traditionnel.
En 1918, il sort diplômé du département de sculpture de l'université des Beaux-Arts de Tokyo.
Depuis 1921, il a fait de nombreuses expositions à Tokyo en groupe ou seul.
Il se spécialisa dans la sculpture bouddhique, travaillant beaucoup pour les temples notamment.

SAWALO ou Sawalon
xiiᵉ siècle. Éc. flamande.
Enlumineur.
On lui doit l'illustration d'une Bible en cinq volumes, dont chacun est orné d'une miniature. Nous pensons qu'il ne fait qu'un même artiste avec l'enlumineur de la même époque *Sawalon*, moine de l'abbaye de l'Amand-en-Pevèle, en 1143.

SAWARUJEFF Konstantin Jakovlévitch ou Zavartsèv ou Zavarouïèff
Né le 17 mai 1804. xixᵉ siècle. Russe.
Portraitiste.
Élève de l'Académie de Saint-Pétersbourg.

SAWICZEWSKI Stanislaw
Né le 31 mars 1866 à Cracovie. xixᵉ-xxᵉ siècles. Polonais.
Peintre de portraits, architectures, illustrateur.
Il fit ses études à Cracovie, Munich, Vienne et à Breslau. Il vécut et travailla à Varsovie.
Musées : Lemberg (Gal. Nat.) – Varsovie (Mus. Nat.).

SAWIN Bashen
xviiᵉ siècle. Actif au milieu du xviiᵉ siècle. Russe.
Peintre d'icônes.
Il exécuta les peintures dans la cathédrale Ouspenki de Moscou.

SAWIN Féodor
xviiᵉ siècle. Travaillant vers 1600. Russe.
Peintre d'icônes.
Il exécuta les peintures de la cathédrale Ssolivtchegodsk, à Moscou.

SAWIN Istoma
xviiᵉ siècle. Travaillant vers 1600. Russe.
Peintre d'icônes.
Il travailla pour la famille Stroganov, mais aussi pour le tsar et devint « maître de l'atelier du tsar ». On cite de lui une *Vierge de Bogoliubsk* et le triptyque du *Métropolite Pierre*, conservé à la Galerie Tretiakov à Moscou.

SAWIN Nasari
xviiᵉ siècle. Russe.
Peintre d'icônes.
Fils d'Istoma S. Il travailla pour la cour de Moscou en 1621.

SAWIN Nikofor
xviiᵉ siècle. Actif à Moscou. Russe.
Peintre d'icônes.
Frère d'Istoma S. Un des meilleurs maîtres de l'École Stroganov. Le Musée Russe de Saint-Pétersbourg et la Galerie Tretiakov de Moscou conservent des œuvres de cet artiste.

SAWINKOFF Alexander Dmitriévitch
Né en 1769. xviiiᵉ siècle. Russe.
Graveur au burin.
Il a gravé des portraits, des vignettes et des illustrations de livres.

SAWJALOFF Fédor Semjonovitch ou Zavialov
Né le 21 octobre 1810. Mort le 15 juin 1856. xixᵉ siècle. Russe.
Peintre d'histoire, portraits.
Il fut élève puis professeur à l'Académie de Saint-Pétersbourg.

SAWKA Jan
Né en 1946 à Zabrze. xxᵉ siècle. Actif depuis 1977 aux États-Unis. Polonais.
Peintre de compositions animées, figures, illustrateur, peintre de décors de théâtre.
Après des études d'architecture, il fut élève de l'école des Beaux-Arts de Wroclow de 1969 à 1972. En 1976, fuyant la Pologne, il séjourna à Paris, en tant qu'artiste résident au Centre Georges Pompidou, puis s'installa à New York, où il crée un cabinet d'art graphique. Il a montré ses œuvres dans des expositions personnelles à Paris : 1977 galerie Noire ; 1991 galerie Lefor-Openo. Il a réalisé de nombreuses affiches.
Bibliogr. : Pierre Souchaud : *Jan Sawka, une fabuleuse exubérance imagée*, Artension, Rouen, aut. 1991.

SAWREY Hugh David ou Saurey
Né en 1923. xxᵉ siècle. Australien.
Peintre de compositions animées, scènes typiques, paysages.
Il s'est spécialisé dans la représentation de la vie quotidienne australienne, en particulier des éleveurs de bétail, et des scènes à l'atmosphère de western (attaque du train, hold-up...).
Ventes Publiques : Rosebery (Australie), 7 sep. 1976 : *The opal gougers camp*, h/t (49x59) : AUD 1 600 – Rosebery (Australie), 21 juin 1977 : *Cavalier au crépuscule*, h/t (60x75) : AUD 950 – Sydney, 30 juin 1980 : *The discussion by the Saddle Room*, h/t (75x100) : AUD 2 900 – Sydney, 21 sep. 1981 : *The Scandal Monger*, h/t (51x60) : AUD 1 800 – Sydney, 14 mars 1983 : *Packing the Nags, Western Qld.*, h/cart. (75x100) : AUD 2 000 – Sydney, 25 mars 1985 : *Robbing the Bendigo Mail*, h/t (75x100) : AUD 3 000 – Sydney, 4 juil. 1988 : *The Yellow Bobber*, h/cart. (50x60) : AUD 1 100 – Sydney, 21 nov. 1988 : *Attaque du train*, h/cart. (75x100) : AUD 1 600 ; *Mouvement de foule*, h/cart. (51x61) : AUD 3 000 – Sydney, 20 mars 1989 : *L'arrivée des tondeurs de moutons de Grazcos*, h/cart. (50x60) : AUD 2 600 – Sydney, 3 juil. 1989 : *Petite église de Warwick*, h/t (76x102) : AUD 6 000 – Londres, 30 nov. 1989 : *La capture des têtes de troupeau dans la région de l'ouest du Queensland*, h/t (50,8x60,9) : GBP 3 300 – Sydney, 26 mars 1990 : *Le campement des ouvriers saisonniers*, h/cart. (30x36) : AUD 4 600 ; *Le dîner au camp le long du Warrigo*, h/t (50x60) : AUD 6 000 – Sydney, 2 juil. 1990 : *Troupeau de bétail sauvage en marche*, h/t (72x102) : AUD 11 000 – Sydney, 15 oct. 1990 : *Les guerriers du Pinturi*, h/t (76x101) : AUD 7 500 – Sydney, 2 déc. 1991 : *Le hold-up*, h/t (76x101) : AUD 10 500 – Sydney, 29-30 mars 1992 : *Gardins de troupeaux près de Heifer Creek*, h/t (76x102) : AUD 9 000.

SAWYER Edward Warren
Né le 17 mars 1876 à Chicago (Illinois). xxᵉ siècle. Américain.
Sculpteur, graveur, médailleur.
Il fut élève de Jean Paul Laurens, Jean Antoine Injalbert, Charles Raoul Verlet, Emmanuel Fremiet et Auguste Rodin à Paris. Il obtint plusieurs récompenses dont une mention au Salon des Artistes Français à Paris en 1914.
Musées : New York – Paris (Mus. d'Art Mod. de la ville) – Washington D. C.

SAWYER F.
xixᵉ siècle. Britannique.
Peintre.
Il reçut un prix en 1841.

SAWYER Helen, Mrs Jerry Farnsworth
xxᵉ siècle. Américaine.
Peintre.

Elle a participé aux Expositions internationales de la fondation Carnegie à Pittsburgh.

SAWYER Philippe Ayer
Né le 18 juin 1877 à Chicago (Illinois). XXe siècle. Américain.
Peintre, graveur.
Il fut élève de Léon Bonnat à l'École des beaux-arts de Paris et de l'Institut d'art de Chicago. Il fonda le Salon des Indépendants à Detroit et fut secrétaire de l'académie américaine à Rome. Il fut aussi critique d'art.
Il exposa à Paris, aux Salons d'Automne, de la Société Nationale des Beaux-Arts, des Indépendants ; à Detroit, à Honolulu.
Il pratiqua l'eau-forte.
MUSÉES : NEW YORK (American Library) : eaux-fortes.

SAWYER R.
XIXe siècle. Actif de 1820 à 1830. Britannique.
Aquafortiste et graveur au pointillé.
Il grava des portraits de personnages de son époque.

SAWYER Wells M.
Né le 31 janvier 1861 dans l'état de Iowa. XIXe-XXe siècles. Américain.
Peintre d'architectures, paysages, illustrateur.
Il fut élève de l'Art Institute of Chicago, de l'Art Students' League de New York, de la Corcoran School of Art de Washington et de Howard Helmick. Il fut membre du Salmagundi Club.
MUSÉES : NEW YORK – WASHINGTON D. C.

SAX
XVIIIe siècle. Actif à Mosbach en 1774. Allemand.
Peintre faïencier.
Il a peint un boitier de montre qui se trouve au château de Karlsruhe.

SAX Jaap
Né en 1899. Mort en 1982. XXe siècle. Hollandais.
Peintre de paysages, animaux.
Il a représenté la vie rurale.
VENTES PUBLIQUES : AMSTERDAM, 24 mai 1989 : *Poulets devant la ferme*, h/pan. (50x70) : **NLG 1 035** – AMSTERDAM, 8 déc. 1994 : *Une ferme*, h/pan. (50x70) : **NLG 1 725** – AMSTERDAM, 18 juin 1996 : *Éperon montagneux*, h/pan. (28x29) : **NLG 1 610**.

SAX Marçal de. Voir MARZAL de Sax
SAXE Henry
Né le 24 septembre 1937 à Montréal (Québec). XXe siècle. Canadien.
Peintre, graveur, peintre de collages, sculpteur. Expressionniste puis abstrait-minimaliste.
Il a étudié à l'école des Beaux-Arts de Montréal de 1956 à 1961, dans l'atelier d'Albert Dumouchal. Il a voyagé à plusieurs reprises aux États-Unis. Il vit et travaille à Tamworth (Ontario).
Il participe à de nombreuses expositions collectives au musée des Beaux-Arts et à la Galerie nationale du Canada à Montréal, ainsi que : 1967 Biennale des Jeunes de Paris ; à la même époque *Canada art d'aujourd'hui* à Paris, Lausanne, Rome, Bruxelles ; 1970 IIIe Salon international des Galeries Pilotes au musée cantonal de Lausanne et au musée d'Art moderne de la ville de Paris ; 1973 musée d'Art contemporain de Montréal ; 1985 *Les Vingt Ans du musée à travers sa collection* au musée d'Art contemporain de Montréal. Il montre ses œuvres dans des expositions personnelles, régulièrement à Montréal depuis 1962, notamment en 1967 au musée des Beaux-Arts ; 1968, 1970 Toronto ; 1969 London (Ontario).
Ses premiers tableaux étaient expressionnistes, colorés, volontiers exubérants. En 1964 et 1965, il a réalisé des toiles où s'entrecroisaient et se superposaient des formes aux contours très définis et aux couleurs franches. Puis il en est arrivé aux panneaux de bois de formes irrégulières qu'il conjuguait à des formes géométriques peintes sur la surface. Plus récemment il est venu à la sculpture, faisant exécuter en usine des formes froides, linéaires, dont l'assemblage même est modifiable. Il a ainsi orienté son travail dans le sens de l'art minimal d'inspiration américaine, exploitant structures primaires ou au moins des modules simples pour rendre immédiatement sensible les perceptions d'espace, de volume ou de couleurs, sans faire intervenir surtout aucun mécanisme mental associatif.
BIBLIOGR. : Catalogue de l'exposition : *IIIe Salon international des Galeries Pilotes*, musée cantonal, Lausanne, 1970 – Catalogue de l'exposition : *Les Vingt Ans du musée à travers sa collection*, musée d'Art contemporain, Montréal, 1985.

MUSÉES : MONTRÉAL (Mus. d'Art Contemp.) : *The Time Machine*, eau-forte – *Black Strap* 1963, litho. – *Doubleview* 1965, bois laminé – *Parrylaxis* 1968 – *Sans titre* 1963, acryl./pap. – *For three blacks* 1976, plaques d'acier – OTTAWA (Nat. Gal. of Canada).

SAXELIN Into
Né en 1883. Mort le 26 mai 1926 à Paris. XXe siècle. Finlandais.
Sculpteur.
MUSÉES : HELSINKI (Ateneum Mus.) : trois statuettes.

SAXESEN Wilhelm ou Friedrich Wilhelm Reisig
Né en 1792 à Œhe. Mort en 1850 à Kiel. XIXe siècle. Allemand.
Peintre de portraits, paysages, graveur.
Il fit ses études à Dresde. Il grava et fit des lithographies des paysages du Harz.
MUSÉES : KIEL (Mus. mun.) : *Eisenach et le château de la Wartbourg*.
VENTES PUBLIQUES : COLOGNE, 26 mars 1976 : *Paysage montagneux 1834*, h/t (52x67,5) : **DEM 5 200**.

SÄXINGER Johann Jakob
XVIIIe siècle. Actif à Pfeffenhausen en 1770. Allemand.
Sculpteur sur bois.
Il a sculpté les autels latéraux dans l'église de Mirskofen, près de Landshut.

SAXOD Pierre
Né en 1958 à Genève. Mort en 1990 à Paris. XXe siècle. Actif en France. Suisse.
Peintre de compositions animées, paysages urbains, natures mortes, pastelliste.
En 1988, il a participé à la création de la revue littéraire *Le Serpent à plumes* dont il a illustré certains numéros. Il a participé à des expositions collectives : 1982 Salon de Montrouge ; 1983 Hôtel-de-Ville de Paris ; 1984 musée des Beaux-Arts de Tours, musée des Arts décoratifs de Paris. Il a montré ses œuvres dans des expositions personnelles : 1983 galerie Karl Flinker à Paris ; 1984 musée des Beaux-Arts de Belfort ; 1985, 1987 galerie des Bastions à Genève ; 1986 galerie Blondel à Paris.
BIBLIOGR. : In : *Le Serpent à plumes*, n° 7, Paris, 1990.
MUSÉES : BORDEAUX (FRAC Aquitaine) – CHAMALIÈRES (FRAC Auvergne).

SAXON, Maître. Voir MAÎTRES ANONYMES
SAXON James
Né à Manchester. Mort après 1828 à Londres. XIXe siècle. Britannique.
Portraitiste.
Cet artiste exposa à la Royal Academy de 1795 à 1817. Il paraît avoir beaucoup voyagé. On le cite fixé momentanément à Edimbourg et quittant cette ville pour Londres en 1805. De là, il alla passer plusieurs années à Saint-Pétersbourg, revint à Glasgow et s'établit définitivement à Londres. La National Portrait Gallery, à Londres, conserve de lui *Portrait de sir Richard Philipps*, et la National Gallery de Glasgow, *Portrait de John Clerk of Eldin*.

SAXON John Gordon. Voir SAXTON
SAXONI Charles
XIXe siècle. Français.
Peintre d'architectures et de paysages.
Il exposa au Salon en 1835 et en 1839, et à Londres en 1846.

SAXTON Christopher
Né à Tinglow. XVIe siècle. Britannique.
Graveur.
Cet artiste était au service de Thomas Sekefort, maître des requêtes. Il fit une série de cartes des comtés d'Angleterre et du pays de Galles et en grava une partie, assisté par R. Hogenberg, Auguste Ryllier et d'autres. Le recueil parut en 1579, dédié à la reine Elizabeth.

SAXTON John Gordon ou Saxon
Né en 1860 à Troy (New York). XIXe-XXe siècles. Américain.
Peintre de paysages.
Il fut élève de Jules Lefebvre, Luc-Olivier Merson et Robert Fleury à Paris. Il obtint plusieurs récompenses dont une mention honorable à l'Exposition universelle de Paris en 1900, une mention à Buffalo en 1901, une médaille de bronze à Saint Louis en 1904.

SAY Frederick Richard
Né en 1827 probablement. Mort en 1860 selon certaines sources. XIXe siècle. Britannique.

Peintre de portraits, graveur.
Fils du graveur William Say. Frederic Say exposa à Londres de nombreux ouvrages particulièrement à la Royal Academy et occasionnellement à la British Institution, de 1825 à 1854. Il jouit d'une vogue considérable. Nombre de ses portraits ont été gravés par Samuel Cousins. On les confond quelquefois avec les œuvres de jeunesse de sir Thomas Lawrence.
Musées : Londres (Gal. Nat. de Portraits) : *Portrait de George Geoffrey Smith Stanley – Portrait de Eward Law.*
Ventes Publiques : Londres, 9 oct. 1928 : *Jane Edwardes, lady Dering* : **GBP 388** – New York, 2 avr. 1931 : *Miss Gray* : **USD 225** – New York, 29 avr. 1965 : *Portrait d'une fillette et ses deux frères* : **USD 2 750** – New York, 17 jan. 1985 : *Portrait de trois enfants dans un paysage*, h/t (108x89) : **USD 7 000** – Londres, 18 avr. 1986 : *Portrait de Robert Robertson, sa femme et leurs deux filles dans un paysage*, h/t (163x128,3) : **GBP 9 000** – Londres, 14 juil. 1989 : *Portrait de la famille de Robert Robertson, lui-même debout avec sa femme Bridget et ses deux filles Bridget et Amelia*, h/t (163x128,3) : **GBP 30 800**.

SAY Géza
Né le 16 juin 1892 à Stuhlweissenbourg. xxᵉ siècle. Hongrois.
Peintre de portraits, paysages.
Il fit ses études à Budapest.
Musées : Budapest (Gal. mun.).

SAY Thekla von, Mme **Kurelec**
Née en 1887 à Stuhlweissenbourg. xxᵉ siècle. Hongroise.
Peintre de figures, paysages.
Elle fit ses études à Budapest, où elle vécut et travailla, et à Paris.

SAY William
Né en 1768 à Lakenham (près de Norwich). Mort le 24 août 1834 à Londres. xviiiᵉ-xixᵉ siècles. Britannique.
Peintre et graveur à la manière noire.
Père de Frederick Say. Il ne s'occupa d'art que lors de sa venue à Londres après sa vingt et unième année, alors qu'il était marié. Il fut élève de James Ward et prit rapidement une place distinguée parmi les graveurs anglais. En 1807, il fut nommé graveur du duc de Gloucester. On lui doit environ trois cent trente planches, particulièrement d'après des maîtres modernes, notamment Turner.

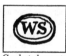

Cachet de vente

Ventes Publiques : Londres, 1895 : *Lady Mildmay* : **FRF 1 825** – Londres, 2 mai 1922 : *Vue des Alpes*, dess. : **GBP 12** ; *Les dix plaies de l'Égypte*, dess. : **GBP 10**.

SAYCE John
xixᵉ siècle. Travaillant vers 1800. Britannique.
Graveur.
Il grava des portraits, privilégiant la technique au grattoir.

SAYED Khalifa. Voir **KHALIFA Sayed**

SAYER Franz Joseph
Né le 22 février 1816 à Rottweil. Mort le 8 septembre 1891 à Rottweil. xixᵉ siècle. Allemand.
Peintre.
Il a peint des tableaux pour les églises de Bochingen, Gösslingen, Mulfingen et Neufra.

SAYER George
xixᵉ siècle. Actif à Londres. Britannique.
Portraitiste.
Il exposa à la Royal Academy de 1843 à 1848.

SAYER James ou **Sayers**
Né en août 1748 à Yarmouth. Mort le 20 avril 1823 à Londres. xviiiᵉ-xixᵉ siècles. Britannique.
Caricaturiste, aquafortiste et graveur à la manière noire.
D'abord clerc de procureur. Il vint à Londres en 1780 et s'adonna à la caricature. Il soutint Pitt contre Fox et se fit craindre par l'illustre orateur. Pitt récompensa son partisan en lui donnant de lucratives fonctions.

SAYER Paul
Né le 13 juin 1832 à St Märgen. Mort le 2 octobre 1890 à Munich. xixᵉ siècle. Allemand.
Sculpteur.

Élève de Max von Widnmann. Il sculpta des statues et des tombeaux pour les églises de Munich, de Sewen et de Strasbourg.

SAYER Reuben T. W. Voir **SAYERS**

SAYERS James. Voir **SAYER**

SAYERS Reuben T. W. ou **Sayer**
Né en 1815. Mort le 18 octobre 1888. xixᵉ siècle. Britannique.
Peintre de figures, nus.
Entre 1841 et 1867, il exposa à la Royal Academy, à la British Institution et à la Society of British Artists. Le Musée de Salford conserve de lui *Une fiancée.*
Ventes Publiques : Londres, 21 juil. 1978 : *Alexandre et Diogène 1861*, h/t, d'après Sir Edwin Landseer (110,5x142,8) : **GBP 900**.

SAYGIN Hasan
Né en 1958. xxᵉ siècle. Turc.
Peintre de figures, nus.
Il a montré ses œuvres en 1992 dans une exposition personnelle à Paris.
Il intègre des représentations de corps copiées de Raphaël, Michel-Ange, Ingres ou Canova, à des compositions abstraites.

SAYLER Ulrich
xvᵉ siècle. Actif à Augsbourg. Allemand.
Sculpteur sur bois.
Il sculpta les boiseries d'une salle du monastère Saint-Ulrich et Saint-Afra à Augsbourg.

SAYRE Fred Grayson
Né en 1879. Mort en 1938. xxᵉ siècle. Américain.
Peintre.
Ventes Publiques : New York, 30 mai 1986 : *The great silence*, h/t (127,3x152,5) : **USD 10 000** – New York, 31 mars 1993 : *Paysage californien*, h/rés. synth. (29,8x37,5) : **USD 1 725**.

SAYTER Daniel. Voir **SEITER**

SAYTOUR Patrick
Né en 1935 à Nice (Alpes-Maritimes). xxᵉ siècle. Français.
Peintre, dessinateur, sculpteur, auteur d'installations, technique mixte. Groupe Support-Surface, 1968-1971.
Il fut élève de l'école des arts décoratifs de Nice, puis de l'école Camondo à Paris. Il s'intéressa à ses débuts au théâtre et à la mise en scène. Il est professeur à l'école des beaux-arts de Montpellier. Il vit et travaille à Aubais (Gard).
Il participe à de nombreuses expositions collectives, notamment dans les années soixante-dix aux manifestations du groupe Supports-Surfaces : 1967, 1969 Biennale de Paris ; 1968 Biennale de Menton ; 1969 dispersion d'œuvres réalisées à partir de matériaux trouvés dans le village de Coaraze, *La Peinture en question* au musée du Havre, Salon de Mai ; 1970 *Été 70* diverses œuvres sur la plage, une forêt, une crique, galerie, sur la place d'un village (...) ; 1970, 1977, 1983 ARC du musée d'Art moderne de la ville de Paris ; 1970, 1980 FIAC (Foire internationale d'art contemporain) à Paris ; 1971 musée Galliera à Paris ; 1974 *Nouvelle Peinture en France* au musée d'Art et d'Industrie de Saint-Étienne, aux musées de Chambéry, Lucerne, Aix-la-Chapelle ; 1975, 1977 musée national d'Art moderne de Paris ; 1978 musée des Sables-d'Olonne ; 1980 musée d'Arles, musée d'Art et d'Industrie de Saint-Étienne ; 1982 *Leçons de chose* à la Kunsthalle de Berne, musée de Toulon, musée savoisien à Chambéry et Maison de la culture de Châlon-sur-Saône, puis à l'ARC à Paris sous le titre *Truc et Troc* ; 1983 Biennale de Menton ; 1984 ELAC (Espace lyonnais d'art contemporain) à Lyon, galerie d'Art contemporain des musées de Nice ; 1984, 1985 musée Ziem de Martigues ; 1986, 1988 centre d'art contemporain à l'abbaye Saint-André à Meymac ; 1991 Biennale de Lyon ; 1992 Ludwig Museum de Koblenz ; 1994 Maison centrale des artistes de Moscou ; 1995 musée d'Art moderne de Villeneuve-d'Ascq ; 1996 Salon de Montrouge ; musée de Nice.
Il n'a pas eu d'expositions personnelles pendant la durée d'existence du groupe Supports-Surfaces, mais il le montre ses œuvres, seul : 1975, 1976, 1978, 1979, 1981 galerie Éric Fabre à Paris ; 1976 ADDA à Marseille ; 1980 galerie Errata à Montpellier ; 1981 musée savoisien à Chambéry ; 1982 musée d'Art et d'Industrie de Saint-Étienne ; 1983 Rotterdam ; 1984 Tokyo ; 1986 musée Ingres à Montauban ; 1987 École des beaux-arts de Paris ; 1987, 1993, 1996 galerie de Paris à Paris ; 1988 galerie d'En Haut de Villeneuve-d'Ascq ; 1989 CNAP (Centre national des arts plastiques) à Paris ; 1990 atelier de Calder à Saché ; 1993, 1996 galerie de Paris à Paris ; 1994 FRAC Languedoc-Roussillon au château de Castellnou ; 1996 maison de la culture de Bourges. Il a

réalisé des commandes publiques, notamment des sculptures, en 1987 pour la ville de Vitrolles, 1988 pour la préfecture de Nevers ; ainsi qu'une fontaine composée de cinq sculptures pour la place Victor Hugo de Hirson (Aisne).

Il fut l'un des membres du groupe Supports-Surfaces, qui interroge les moyens de la peinture et remet en cause le support traditionnel. Il expose dans les années soixante-dix des toiles atteignant jusqu'à trente mètres de long, les déploient librement dans la nature, pour en souligner les qualités matérielles. Il utilise ce matériau banal qu'est le tissu – pièce ou sangle –, néanmoins support classique de la peinture libéré de son châssis. À partir de techniques artisanales qu'il dévoile, il fait subir au textile des métamorphoses : par pliage (qui implique le dépliage), enroulement (qui implique le déroulement), brûlage (par le feu), délavage (par le soleil) avec la série des *Tuilages*, tension, trempage (dans du goudron, de la colle ou de la peinture de marquage routier)... Le tissu évolue, tour à tour imprimé (drapeau), plastifié (toile cirée, balatum), tissé (tapisserie), puis prend du volume et se fait couette.

Continuant de s'approprier des bribes de quotidien, il aborde la troisième dimension, introduisant des éléments de mobiliers ou l'habitacle lui-même, notamment avec la série consacrée aux tentes, et privilégie la matière, la présence de l'objet manufacturé, qu'il détourne de sa fonction première avec ironie : chaînes d'ancrage trouvées sur les chantiers de Saint-Nazaire pour réaliser des dessins de parapluies, de plantes vertes ; patrons de vêtements associés à leur reproduction en peinture (*Chroniques* de 1990). Puisant dans l'imagerie populaire, ses œuvres, assemblages hétéroclites, ont perdu de leur sobriété et révèlent un goût certain pour le kitsch, privilégiant les imitations, fauxmarbre, fausses dorures, toile cirée, simili-cuir, tapisserie en synthétique, mais aussi des objets tels que fleurs en plastique, meubles au design démodé (années cinquante) comme des chaises en équilibre sur des socles de spirales, portemanteaux en plastique, pièces de ferronnerie, néons. À la fin des années quatre-vingt, revenant à des techniques et genre traditionnels comme le dessin d'après modèle avec des natures mortes, nus, portraits, des moulages en plâtre, il travaille sur le stéréotype, emprunte à l'histoire et donne naissance à des effigies de Pétain en résine dorée.

À partir d'un objet ou d'une image banale, Saytour choisit de mettre en scène le geste, la manipulation qui donne naissance à l'œuvre d'art : « Ne pas arracher les objets et les choses à leur condition modeste mais comprendre comment cet arrachement les métamorphose, les transforme en objets de culte » (Saytour).

■ L. L.

Bibliogr. : Catalogue de l'exposition : *Supports-Surfaces*, ARC, musée d'Art moderne de la ville, Paris, 1970 – D. G. *Supports-Surfaces*, Chroniques de l'art vivant, n° 14, Paris, oct. 1970 – Catalogue de l'exposition : *Saytour*, Musée Savoisien, Chambéry, 1981 – Catalogue de l'exposition : *Saytour 1967-1974-1980*, musée d'Art et d'Industrie, Saint-Étienne, 1981 – Jean Marc Poinsot : *Supports-Surfaces*, coll. Mise au point sur l'art actuel, Limage 2, Paris, 1983 – Nadine Descendre : *De l'apparence à l'idée : Patrick Saytour symboliste*, Artstudio, n° 5, Paris, été 1987 – in : *L'Art du XXᵉ s.*, Larousse, 1991, Paris – Plaquette de l'exposition : *Saytour – Peur-Senex*, Château de Castellnou, Castellnou, 1994 – Catalogue de l'exposition : *Saytour*, Maison de la Culture, Bourges, 1996.

Musées : Lyon (FRAC) – Marseille (Mus. Cantini) : *Équilibre de la terreur 1981* – Paris (Mus. Nat. d'Art Mod.) : *Sans Titre 1968* – *Sans Titre 1974* – *Tuilage 1977* – Paris (FNAC) : *Hall n° 5 1982*, sculpt. – Saint-Étienne (Mus. d'Art Mod.) : *Sans Titre 1967* – Toulon – Toulouse (FRAC).

SAYU, surnom **Katsura**
XVIIIᵉ siècle. Actif dans la région d'Osaka vers 1760. Japonais.
Peintre et illustrateur.

SAYVE. Voir **SAIVE**

SAZJEPIN Nicolaï Konstantinovitch ou **Zatsépin**
Né en 1818. Tombé à Sébastopol le 10 mai 1855. XIXᵉ siècle. Russe.
Peintre de genre et portraitiste amateur.
Colonel d'un bataillon de génie, il étudia la peinture avec Brioulov. Sa toile *Religieuse dans le chœur d'une église*, peinte en 1853, eut beaucoup de succès.

SAZONOFF. Voir **SASONOFF**

SBARBI Antonio
Né en 1661. Mort avant 1750 à Milan. XVIIᵉ-XVIIIᵉ siècles. Italien.

Peintre d'animaux et de paysages.
Élève de Lorenzo Pasinelli à Bologne. Il travailla à Plaisance pour Ranuccio Farnèse, à Crémone et à Milan.

SBISA Carlo
Né en 1899 à Trieste (Frioul-Vénétie-Julienne). XXᵉ siècle. Italien.
Peintre.
Musées : Milan – Moscou – Trieste (Mus. Revoltella).

SBISCO de Trotina. Voir **TROTINA**

SBRAVATI Giuseppe
Né en 1743 à Parme. Mort le 30 octobre 1818 à Parme. XVIIIᵉ-XIXᵉ siècles. Italien.
Sculpteur.
Élève de J. B. Boudard et professeur à l'École de Peinture de Parme. Il sculpta de nombreuses statues en marbre et en bois pour des églises et chapelles de Parme.

SBRICOLI Silvio
Né en 1864 à Rome. Mort le 30 novembre 1903 à Rome, D'autres sources indiquent 1911. XIXᵉ siècle. Italien.
Sculpteur.
Élève de P. d'Epinay. Il exposa à Turin, Venise et Bologne.
Ventes Publiques : Milan, 11 déc. 1986 : *Allégorie de la Vanité*, terre cuite (H. 40) : ITL 1 100 000.

SBRINGA Alessandro
Mort en 1687 à Rome. XVIIᵉ siècle. Actif à Ascoli. Italien.
Sculpteur et peintre.
Membre de la Congrégation des Virtuoses en 1653.

SBRUJEFF Alexéi Alexéiévitch ou **Sbroneff** ou **Zbrouèv**
Né en 1799. Mort en 1832 à Moscou. XIXᵉ siècle. Russe.
Peintre de genre et graveur.
Élève de l'Académie de Saint-Pétersbourg. La Galerie Tretiakov à Moscou conserve de lui : *La grand-mère et la petite-fille* (dessin à la plume colorié d'aquarelle).

SCABARI Nicolo
Né en 1735 à Vicence. Mort en 1802 à Vicence. XVIIIᵉ siècle. Italien.
Peintre.
Il travaillait dans la manière des Bassan. Il y a des œuvres de lui dans les églises de Vicence, Padoue, Vérone.

SCABINA DE ROSSA Balthasar ou **Scabino**
XVIIIᵉ siècle. Actif à Vienne au début du XVIIIᵉ siècle. Italien.
Peintre.
Il a peint pour le maître-autel de l'église Notre-Dame-de-la-Misère (à Vienne) un tableau représentant la *Fuite en Égypte*.

SCACCERI Giovanni Antonio. Voir **SCACCIERA**

SCACCHO Cristoforo. Voir **SCACCO**

SCACCIANI Camillo, dit **Carbone**
Né à Pesaro. Mort en 1749. XVIIIᵉ siècle. Actif à la fin du XVIIIᵉ siècle. Italien.
Peintre d'histoire.
On cite de lui *Mort de S. Andrea Avellino* dans la cathédrale de Pesaro.

SCACCIATI
XVIIIᵉ siècle. Italien.
Peintre de compositions religieuses, graveur.
Il est cité par Ch. Le Blanc vers 1775. On lui doit *La Cène*, d'après Palma, et *Notre-Dame du Rosaire*, d'après un dessin de Cirro Ferri. Il pratiquait l'aquatinte. Peut-être s'agit-il de Scacciati Andréa le Jeune, à un an près ou une différence de dates.

SCACCIATI Andrea, l'Ancien
Né en 1642 à Florence. Mort le 6 juin 1704 à Florence. XVIIᵉ siècle. Italien.
Peintre de natures mortes, fleurs et fruits.
Il fut élève de Mario Balassi, Pietro Dandini et Lorenzo Lippi.
Musées : Breslau, nom all. de Wroclaw : *Nature morte avec des fruits*.
Ventes Publiques : New York, 22 janv. 1969 : *Nature morte aux fleurs* : USD 3 750 – Londres, 4 mars 1970 : *Natures mortes*, deux toiles : GBP 1 100 – Milan, 21 nov. 1974 : *Natures mortes aux fleurs*, deux toiles : ITL 4 000 000 – Milan, 27 avr. 1978 : *Nature morte aux fleurs*, h/t (87x116) : ITL 2 800 000 – Rome, 18 déc. 1981 : *Nature morte aux fleurs*, h/t (67x78) : ITL 6 000 000 – New York, 19 janv. 1984 : *Nature morte aux fleurs* 1679, h/t

(122,5x178,5) : **USD 10 000** – Londres, 2 juil. 1986 : *Nature mortes aux fleurs avec chien* 1683, h/t, une paire (45x88,2) : **GBP 13 500** – Paris, 28 juin 1988 : *Vase de fleurs sur un entablement*, h/t (63x76) : **FRF 60 000** – Milan, 4 avr. 1989 : *Nature morte avec des fleurs, des fruits et des champignons ; Nature morte avec des fleurs, des fruits et des chardons*, h/t, une paire (chaque 50x105) : **ITL 100 000 000** – Paris, 18 déc. 1991 : *Corbeille de fleurs et noisettes posées sur un entablement ; Corbeille de fleurs et caroubes posées sur un entablement*, h/pan. (diam. 43) : **FRF 95 000** – Paris, 10 avr. 1992 : *Nature morte aux perroquets et vase de Chine*, h/t (85,5x115,5) : **FRF 160 000** – Milan, 19 oct. 1993 : *Nature morte de fleurs*, h/t (107x84) : **ITL 27 025 000** – Londres, 8 juil. 1994 : *Composition florale dans une urne sculptée*, h/t (116,9x89) : **GBP 25 300** – Londres, 3-4 déc. 1997 : *Nature morte de fleurs dans un vase en chrysocale* 1682, h/t (70x57) : **GBP 23 000**.

SCACCIATI Andréa, le Jeune
Né en 1725. Mort en 1771. xviiie siècle. Italien.
Dessinateur, graveur.
Il fut élève de Schweickhard à Florence. Il a gravé au burin des sujets religieux et des scènes de genre. On cite particulièrement de lui une suite de reproductions de dessins à l'aquatinte du Musée des Offices, en collaboration avec Stefano Mulmari.

SCACCIERA Giovanni Antonio ou Scacceri ou Scaccierara, dit il Frate
xvie siècle. Actif à Modène, de 1506 à 1524. Italien.
Peintre et sculpteur.
Il exécuta des fresques dans des églises des environs de Modène. La Galerie Estense de Modène conserve de lui un autel.

SCACCIONI Achille
xixe siècle. Actif à Rome. Italien.
Peintre.
Élève de Tommaso Minardi. Il a peint des fresques à la basilique Saint-Paul-hors-les-Murs de Rome.

SCACCO Cristoforo ou Scaccho
Né à Vérone. xve-xvie siècles. Italien.
Peintre de compositions religieuses.
Formé, sans doute entre 1485 et 1490, dans les régions de Vénétie et de Lombardie, il reçut également l'enseignement de Melozzo da Forlì, mais fut aussi influencé par Antoniazzo Romano.
Il peignit en 1493 le polyptyque de Pente, aujourd'hui à Naples, et en 1500, le polyptyque du musée de Capoue. Autour de 1500, il travailla dans l'Italie méridionale. L'église de l'Annunziata à Nola conserve de lui une *Annonciation*, celle de San Pietro in Vincoli de Salerne, un *Saint Michel*. On cite des triptyques de Scacco au Dôme de Fondi, à l'église San Giovanni Battista à Monte San Biagio, au Capodimonte de Naples.
Ses premières œuvres, comme le *Saint Jean Baptiste*, du Petit Palais d'Avignon, montrent l'influence du style géométrique de Bramante et suggèrent la connaissance de l'art de Mantegna. Même si son travail reste cantonné en province, il montre une connaissance du courant artistique d'alors, qui s'étend des Flandres à l'Espagne en passant par la France.
Bibliogr. : In : *Diction. de la peinture italienne*, coll. Essentiels, Larousse, Paris, 1989.
Musées : Avignon (Mus. du Petit Palais) : *Saint Jean-Baptiste* – Capoue : Polyptyque – Naples (Mus. Capodimonte) : *La Vierge et l'Enfant Jésus* – Polyptyque de Pente – *Couronnement de la Vierge*, triptyque, incertain.
Ventes Publiques : Londres, 2 juil. 1965 : *Saint Jean Baptiste* : **GNS 10 000** – Milan, 24 oct. 1989 : *Pieta*, h/pan. à fond d'or (38x67) : **ITL 19 000 000**.

SCACHAR Pedro. Voir STAQUAR

SCADA Guillermo ou Escada ou Scoda
xve siècle. Actif à Valence de 1403 à 1421. Espagnol.
Peintre.

SCADDON R.
xviiie siècle. Britannique.
Dessinateur.
Il a dessiné un *Portrait de Dorothy Jeffery*.

SCAELDEKEN. Voir ROMBAUTS Jan I

SCAFFAI Luigi
Né le 18 août 1837 à Livourne. xixe siècle. Italien.

Peintre de genre, intérieurs.
Il fut élève de l'Académie des Beaux-Arts de Florence.
Ventes Publiques : Paris, 6 juil. 1951 : *Scène familiale* : **FRF 42 000** – Londres, 4 juil. 1972 : *Paysans dans un intérieur* : **GNS 550** – Londres, 19 avr. 1978 : *Enfants faisant du bruit dans un intérieur rustique*, h/t (40x55) : **GBP 1 300** – New York, 25 jan. 1980 : *L'aide de grand-mère*, h/t (34x44,5) : **USD 1 800** – Milan, 17 juin 1982 : *Le repas frugal*, h/t (116x89) : **ITL 3 600 000** – Milan, 8 nov. 1983 : *La Tisseuse*, h/pan. (44x34) : **ITL 17 000 000** – New York, 17 jan. 1990 : *La Lecture*, h/t (37x46,8) : **USD 3 850**.

SCAGLIA Bruno
Né en 1921 à Pontevico. xxe siècle. Italien.
Peintre. Abstrait.
Il participe à des expositions collectives en Italie, à Vienne... Il montre ses œuvres dans des expositions personnelles notamment à Brescia, à Milan et Livourne.
Il puise dans la nature son inspiration – en témoignent les titres de ses peintures *L'Arbre rouge* 1990, *Automne* 1993, *Paysage et cavalier* 1994, la transfigurant dans des compositions abstraites animées de tourbillons, de plans fragmentés, de volumes superposés. Dans une technique inspirée du divisionnisme, il établit un rythme musical, kaléidoscopique, mettant en scène le pouvoir dynamique des couleurs.
Bibliogr. : Catalogue de l'exposition : *Il Paesaggio inquieto di Bruno Scaglia*, Bibliothèque communale, Pontevico, 1994.

SCAGLIA Girolamo, dit quelquefois il Parmigianino
Né à Lucques. Mort le 9 mai 1686 à Lucques. xviie siècle. Italien.
Peintre.
Élève de P. Paolini, il imita Pietro da Cortona. Il travaillait à Pise en 1672 et exécuta deux peintures pour la cathédrale de cette ville.

SCAGLIA Giuseppe
Né vers 1650 à Pérouse. Mort vers 1700. xviie siècle. Italien.
Sculpteur.
Fils et élève de Leonardo S. Il a sculpté un autel et des statues pour l'église Saint-Dominique de Pérouse.

SCAGLIA Leonardo
D'origine française. xviie siècle. Italien.
Sculpteur.
Il exécuta des statues et des crucifix dans la cathédrale de Pérouse et pour l'église Saint-Médard d'Ancône, de 1640 à 1650.

SCAGLIONE Carlos
Né en 1942. xxe siècle. Argentin.
Peintre.
Ventes Publiques : New York, 1er mai 1990 : *Après midi gris* 1988, h/t (30x100) : **USD 2 860**.

SCAIARO ou Scajaro. Voir aussi BASSANO

SCAIARO Giovanni
xviiie siècle. Actif à Venise dans la seconde moitié du xviiie siècle. Italien.
Peintre à fresque.
Élève de Zugno. Il exécuta des peintures pour l'église Saint-Simon le Prophète à Venise.

SCAICHIS. Voir SCHAYCK

SCAILLIET Emile Philippe
Né en 1846 à Paris. Mort en 1911. xixe-xxe siècles. Français.
Sculpteur.
Il fut élève de Henri Lehmann, François Jouffroy et Augustin Moreau-Vautier. Il habita à Paris, au Salon des Artistes Français de 1906, dont il fut membre à partir de 1908. Il reçut une mention honorable en 1907.

SCALA Alessandro
xvie siècle. Actif à Carona au début du xvie siècle. Italien.
Sculpteur.
Il sculpta des statues et des bas-reliefs à Gênes et à Tirano.

SCALA Armando
Né le 12 février 1883 à Naples (Campanie). xxe siècle. Italien.
Peintre de figures.

SCALA Bernardino
xve siècle. Actif à Carona et à Sinigaglia en 1496. Italien.
Sculpteur.

SCALA Cesare
xviie siècle. Actif à Cento et à Ferrare vers 1690. Italien.
Peintre de natures mortes.

SCALA Francesco
XVIIe siècle. Travaillant à Faenza en 1614. Italien.
Sculpteur.

SCALA Francesco
Né vers 1643 à Adria. Mort le 21 décembre 1698 à Ferrare.
XVIIe siècle. Italien.
Peintre de perspectives et d'ornements.
Élève de F. Ferrari et de C. Pronti. Il exécuta des peintures dans
les églises et les palais de Ferrare et de la Romagne.

SCALA Gaspare della
Mort avant 1504. XVe siècle. Actif à Carona. Italien.
Sculpteur.
Il exécuta les portails des palais Cattaneo et Sauli à Gênes.

SCALA Giorgio
XVIe siècle. Actif à Carona dans la seconde moitié du XVIe
siècle. Italien.
Sculpteur.
Il travailla pour l'église Saint-Augustin de la Spezia en 1579.

SCALA Giovanni Battista
XVIIe siècle. Actif à Naples dans la seconde moitié du XVIIe
siècle. Italien.
Sculpteur.
Il collabora au tombeau de Gaspar Roomer dans l'église Santa
Maria della Vita de Naples.

SCALA Giuseppe
Mort vers 1740. XVIIIe siècle. Actif à Naples. Italien.
Peintre.
Élève de Paolo de Matteis.

SCALA Pietro Angelo della
XVIe siècle. Actif à Carona dans la première moitié du XVIe
siècle. Italien.
Sculpteur.
Il travailla à Gênes, ayant pris les Aprile comme associés.

SCALA Pietro della
XVIe siècle. Actif à Gênes en 1503. Italien.
Sculpteur.

SCALA Sante ou **Santino della**
XVIIe siècle. Italien.
Sculpteur.
Il exécuta les ogives du côté sud de l'église Saint-Antoine de
Padoue dans la première moitié du XVIIe siècle.

SCALA Vincenzo
Né à Naples. XIXe siècle. Italien.
Peintre de genre, paysages animés.
Il fut élève de l'Académie de Naples. Il exposa à Milan et Turin et
à l'étranger dans la seconde moitié du XIXe siècle, notamment à
Paris, Vienne, Berlin.
VENTES PUBLIQUES : MILAN, 20 déc. 1977 : *Chevaux et charrette*,
h/t (51x104) : ITL **1 200 000** – ROME, 11 déc. 1990 : *Paysage avec
des paysans*, h/pan. (19x32) : ITL **1 725 000** – NEW YORK, 16 fév.
1993 : *Paysan au bord d'un ruisseau dans les bois*, h/t
(100,3x165,1) : USD **6 050** – ROME, 29-30 nov. 1993 : *Bergère et
son troupeau*, h/t (70x90) : ITL **3 300 000** – ROME, 2 juin 1994 :
Promenade dans un bois, h/t (48x38) : ITL **4 140 000** – MILAN, 8
juin 1994 : *Jeune paysanne avec une gerbe d'herbe*, h/t
(50,5x35,5) : ITL **6 900 000**.

SCALABRIN Jeremias ou **Hieronymus** ou **Scalabrino,
Scällebrin** ou **Scalberino**
XVIe-XVIIe siècles. Autrichien.
Peintre d'animaux.
Il exécuta des peintures dans le Tiergarten d'Innsbruck en 1591.

SCALABRIN Thomas
XVIe siècle. Autrichien.
Sculpteur.
Il travailla pour le château d'Ambras près d'Innsbruck et pour
l'église de la cour.

SCALABRINO. Voir **ANSELMI Michelangelo**

SCALABRINO. Voir **VOLPONI Giovanni Battista**

SCALABRINO Marco Antonio
XVIe siècle. Actif à Vérone vers 1565. Italien.
Peintre.
Il peignit plusieurs tableaux pour l'église S. Zeno de Vérone.

SCALAMANZO Leonardo
Mort avant 1500. XVe siècle. Actif à Venise. Italien.
Sculpteur sur bois.
Il travailla à partir de 1459, d'abord avec Alvise Bastiani, et
sculpta en 1488 les stalles de l'église Saint-Étienne de Venise.

SCALAMANZO Niccolo di Demetrio
XVe siècle. Actif à Venise de 1444 à 1476. Italien.
Sculpteur sur bois.
Il fut chargé de l'exécution du buffet d'orgues dans l'église Saint-
Jean-Baptiste de Venise.

SCALAMANZO Pietro
XVIe siècle. Actif à Venise en 1522. Italien.
Sculpteur sur bois.
Peut-être fils de Niccolo di Demetrio Scalamanzo.

SCALANI Jacopo
XVIIe siècle. Actif vers 1600. Italien.
Peintre.
Il a peint des tableaux d'autel pour des églises de Pavie.

SCALATELLI Gino
XIXe-XXe siècles. Italien.
Peintre de paysages, aquarelliste.
Il a peint de nombreuses vues de Londres.
VENTES PUBLIQUES : MILAN, 21 nov. 1990 : *L'abbaye de West-
minster 1924*, aquar./pap. (48x67) : ITL **1 800 000** – MILAN, 21
nov. 1990 : *Picadilly Circus à Londres*, aquar./pap. (47x67) :
ITL **1 000 000** – MILAN, 29 mars 1995 : *La Cathédrale de Londres
1897*, aquar./pap. (51x69) : ITL **2 300 000**.

SCALBERGE Frédéric ou **Scalle Berge, Schallberge**
Né en Flandre. XVIIe siècle. Éc. flamande.
Peintre, graveur.
Frère de Pierre Scalberge, il travailla à Rome de 1623 à 1627 et à
Paris en 1636 sous la direction de Vouet. Il pratiqua la technique
de l'eau-forte.

SCALBERGE Pierre ou **Scalberg** ou **Scalle Berge** ou
Schallberge
Né vers 1592 à Sedan, d'origine néerlandaise. Mort en 1640
à Paris. XVIIe siècle. Français.
Peintre et graveur à l'eau-forte.
Il grava des sujets mythologiques, souvent d'après ses propres
dessins.
VENTES PUBLIQUES : NEW YORK, 8 jan. 1981 : *Charité romaine
1631*, h/métal (56x42) : USD **8 000** – NEW YORK, 15 jan. 1985 :
Charité romaine 1631, h/cuivre (56,5x40,6) : USD **4 800**.

SCALBERINO Jeremias. Voir **SCALABRIN**

SCALBERT Jules
Né le 9 août 1851 à Douai (Nord). XIXe-XXe siècles. Français.
**Peintre d'histoire, sujets allégoriques, scènes de genre,
figures, fleurs, pastelliste.**
Il fut élève d'Isidore Pils et d'Henri Lehmann. Il figura au Salon
de Paris à partir de 1876, puis Salon des Artistes Français, dont
il devint sociétaire en 1883. Il obtint une mention honorable en
1889, une médaille de troisième classe en 1891 et 1901.

VENTES PUBLIQUES : PARIS, 29 mars 1893 : *Le repos* : FRF **240** –
LONDRES, 25 juil. 1947 : *Une fine bouteille* : GBP **78** – NICE, 15-16
juil. 1954 : *La psyché* ; *Après le bain*, deux past. : FRF **8 000** –
LONDRES, 18 oct. 1978 : *Un bon cru*, h/pan. (45,5x55) : GBP **1 500** –
LONDRES, 19 mars 1980 : *Baigneuses sur la plage*, h/t (72x110) :
GBP **3 400** – NEW YORK, 26 fév. 1986 : *Baigneuses*, past.
(45,8x32,5) : USD **2 000** – NEW YORK, 25 fév. 1988 : *Les bai-
gneuses*, h/t (46,4x38,1) : USD **7 700** – NEW YORK, 17 oct. 1991 :
Hommage à Louis Pasteur, h/t (128,3x166,4) : USD **19 800** – NEW
YORK, 28 mai 1992 : *Les baigneuses*, h/t (71,8x100,3) : USD **16 500**
– AMSTERDAM, 2 nov. 1992 : *Jeune femme au bain*, past. (31x40,5) :
NLG **3 450** – PARIS, 4 mai 1994 : *Jeune fille et son chien*, h/pan.

(40x31,5) : **FRF 14 000** – LONDRES, 22 fév. 1995 : *Sa propre image*, h/pan. (41x29) : **GBP 3 680** – NEW YORK, 1er nov. 1995 : *Nymphes et satyre*, h/t : **USD 79 500** – NEW YORK, 9 jan. 1997 : *Baigneuses à la plage*, h/t (45,7x55,9) : **USD 9 200** – PARIS, 2 avr. 1997 : *Femme nue allongée*, past. (37x59) : **FRF 9 000**.

SCALCAGNA Michele di Niccolo dello
xve siècle. Actif à Florence. Italien.
Sculpteur.
Assistant de Ghiberti pour les portes du Baptistère de Florence.

SCALDAFERRI Carlo
Né le 11 septembre 1924 à Salvador (Bahia), de parents italiens. xxe siècle. Italien.
Peintre de paysages, marines.
Il passa son enfance au Brésil. Il vit et travaille à Trecchina.
Il participe à de nombreuses expositions collectives en Italie. Il montre ses œuvres dans des expositions personnelles : à Paris, régulièrement à Florence. Il a reçu la médaille d'or du concours international de Lutèce à Paris.
Il propose une vision romantique de la nature. On cite : *Travailleurs de la mer* – *Tranquillité champêtre* – *Horizon brûlé*.

SCALÉ Bernard
xviiie siècle. Actif à Dublin, de 1756 à 1780. Irlandais.
Dessinateur de cartes géographiques.

SCALES Edith Marion
Née à Newark. xxe siècle. Américaine.
Peintre.
Elle exposa à partir de 1924 à Paris, au Salon des Artistes Français.

SCALES James
xixe siècle. Britannique.
Peintre d'architectures.
Il exposa à Londres de 1808 à 1826.

SCALETA Sebastiano
Né à Cagliari. xviiie siècle. Italien.
Peintre de compositions religieuses, fresquiste.
Il a peint les fresques de la coupole et des tableaux d'autel pour des églises de Cagliari.

SCALETTI Alitichieo ou Altichiero
xve siècle. Actif à Faenza de 1451 à 1473. Italien.
Peintre.
Fils de Cristoforo Scaletti. Il peignit surtout des bahuts pour des mariages.

SCALETTI Cristoforo
Mort avant le 30 mai 1451. xve siècle. Actif à Faenza. Italien.
Peintre.
Père d'Alitichiero Scalleti.

SCALETTI Gaspare
xve-xvie siècles. Actif à Faenza de 1477 à 1529. Italien.
Peintre.
Il possédait un atelier pour la peinture de bahuts pour mariages.

SCALETTI Leonardo I
Mort avant le 14 février 1487. xve siècle. Actif à Faenza. Italien.
Peintre.
Père de Gaspare Scaletti. Un des plus importants peintres de Faenza. La Galerie Nationale d'Edimbourg possède de lui un panneau *La Vierge et l'Enfant avec saint François et saint Jérôme*, et la Pinacothèque de Faenza, *La Vierge et saint Jean Baptiste avec des anges*.

SCALETTI Leonardo II
xvie siècle. Actif à Faenza dans la première moitié du xvie siècle. Italien.
Peintre.
Fils de Gaspare et assistant de Sebastiano Scaletti et de Lattanzio Mengari.

SCALETTI Luca
Mort probablement avant 1554. xvie siècle. Actif à Faenza. Italien.
Peintre.
Fils de Sebastiano Scaletti. On le suppose identique à Luca da Faenza qui travailla avec Jules Romain à Mantoue.

SCALETTI Sebastiano
xvie siècle. Actif à Faenza de 1503 à 1559. Italien.
Peintre.
Il travailla pour les Dominicains de Faenza et dans les environs.

SCALI Madeleine
Née le 4 août 1911 à Oran (Algérie). xxe siècle. Française.
Peintre de figures, paysages, natures mortes. Post-cézannienne.
Elle se forme d'abord à l'École des Beaux-Arts d'Oran, puis à l'École Nationale Supérieure des Beaux-Arts de Paris jusqu'en juillet 1939. En 1936, elle devient sociétaire des Artistes Français. De retour à Oran, elle se consacre à l'enseignement et à ses nombreuses expositions personnelles. Elle s'installe définitivement à Paris en 1957, y expose au Salon des Artistes Français en 1957 et 1958, présente ses œuvres au « Gemmail » de Tours de 1972 à 1980, devient sociétaire des Salons d'Automne, des Indépendants, de la Société Nationale des Beaux-Arts.
Elle a peint surtout des natures mortes, compositions d'une grande simplicité où le travail sur la couleur et la lumière peut faire penser aux recherches de Cézanne.

SCALI Vincent
Né le 26 novembre 1956 à Paris. xxe siècle. Français.
Sculpteur, peintre, dessinateur, pastelliste, technique mixte.
Il vit et travaille à Paris.
Il participe à des expositions collectives : 1980, 1982, 1983 Salon de Montrouge ; 1989 Centre d'Art Contemporain de Vassivières ; depuis 1989 régulièrement à la FIAC (Foire internationale d'Art contemporain) à Paris ; 1990 TAC 90 à la Salla Parpallo à Valencia ; 1991 Foire de Francfort, Foire de Bruxelles et Biennale de la Sculpture de Saint-Raphaël ; 1992 Salon Découvertes à Paris ; 1993 Centre d'art contemporain d'Angers ; 1994 Foire de Chicago. Il montre ses œuvres dans des expositions personnelles : 1983, 1986 Galleria Flaviana à Locarno ; depuis 1986 régulièrement à la Galerie Michel Vidal à Paris ; 1989 Cadaquès ; 1991 Centre d'Art contemporain de Vassivières ; 1992 Centre d'Art contemporain de Riberac.
Il réalise des pièces en bronze.
VENTES PUBLIQUES : PARIS, 7 mars 1990 : *Sans titre* 1989, bronze (52x66x13) : **FRF 11 000** – PARIS, 30 juin 1992 : *Composition* 1991, h/pap./t. (192x171) : **FRF 16 000** – PARIS, 17 sep. 1995 : *Sculpture murale* 1988, bronze, triptyque (165x78,5) : **FRF 6 800** ; *Bronze* 1991, bronze à patine verte (120x45x45) : **FRF 10 500**.

SCALIGERI Bartolo ou Bartolommeo ou Scaligero
Né en 1630 à Venise. xviie siècle. Italien.
Peintre et ingénieur.
Élève d'Alessandro Varotari. Il vécut surtout à Venise et travailla pour les églises de cette ville ; celle de ses œuvres qui se trouve dans l'église du Corpus Domini est regardée comme la meilleure.

SCALIGERI Lucia ou Scaligera
Née en 1637 à Venise. Morte en 1700. xviie siècle. Italienne.
Peintre.
Nièce de Bartolo Scaligeri et élève de Chiara Varotari. Elle travailla pour les églises de Venise, et fut aussi femme de lettres et musicienne.

SCALINGER Nicola. Voir SKALINGER

SCALINO Marcello. Voir SCALZINI

SCALLE BERGE. Voir SCALBERGE

SCÂLLEBRIN Jeremias. Voir SCALABRIN

SCALLO. Voir ALBERT Schallo

SCALOJA Toti
Né en 1914 à Rome (Latium). xxe siècle. Italien.
Peintre.

SCALVATI Antonio
Né en 1557 ou 1559 à Bologne. Mort en 1622 à Rome. xvie-xviie siècles. Italien.
Peintre d'histoire et de portraits.
Il exécuta, à titre de collaborateur de son maître Tommaso Laureti, des travaux dans la salle de Constantin, à Rome. Le pape Sixte-Quint l'employa dans la Bibliothèque du Vatican. On cite encore, de lui, un portrait de *Clément VIII*.

SCALVE Agostino de ou Scalvino
xviie siècle. Actif à Brescia vers 1625. Italien.
Peintre.

SCALVE Giuseppe da ou Scalvini
Né en 1538 à Brescia. Mort après 1588 à Brescia. xvie siècle. Italien.

Sculpteur sur pierre et sur bois, architecte et marqueteur.
Il exécuta la balustrade de l'Hôtel de Ville de Brescia ainsi que les stalles de l'église Santa Maria del Monte près de Cesena.

SCALVINI Pietro ou **Scalvino**
Né en 1718 à Brescia. Mort en 1792 à Brescia. XVIIIᵉ siècle. Italien.
Peintre.
Élève de Ferdinando del Cairo. Il travailla pour des églises de Brescia, de Berzo Inferiore et de Darfo.

SCALVINONE Giovanni Battista
XVIIIᵉ siècle (?). Italien.
Graveur.

SCALVO Luca
Né peut-être à Castel-Leone. XVᵉ-XVIᵉ siècles. Travaillant de 1450 à 1500. Italien.
Peintre.

SCALZA Alessandro
XVIIᵉ siècle. Actif à Todi, travaillant en 1603. Italien.
Sculpteur.
Frère d'Ippolito Scalza.

SCALZA Francesco ou **Scalzi**
XVIᵉ-XVIIᵉ siècles. Actif à Orvieto de 1580 à 1620. Italien.
Mosaïste et architecte.
Peut-être frère d'Ippolito et de Lodovico Scalza. Il a exécuté la mosaïque *Baptême du Christ* au-dessus du portail de gauche de la cathédrale d'Orvieto.

SCALZA Giulio ou **Scalzo**. Voir **BORGIANI Giulio**

SCALZA Ippolito ou **Scalzi**
Né en 1532. Mort le 22 décembre 1617. XVIᵉ-XVIIᵉ siècles. Italien.
Sculpteur, stucateur et architecte.
Il travailla dès 1554 à la cathédrale d'Orvieto et l'orna de plusieurs statues et d'une chaire en bois. Il sculpta deux tombeaux dans la cathédrale d'Amelia.

SCALZA Lodovico ou **Scalzi**
Né à Orvieto. XVIᵉ siècle. Travaillant de 1548 à 1599. Italien.
Sculpteur, stucateur et dessinateur d'ornements.
Peut-être frère de Francesco et d'Ippolito Scalza. Il travailla pour les cathédrales d'Orvieto et de Pérouse.

SCALZI. Voir aussi **SCALZA**

SCALZI Alessandro. Voir **PADUANO Alexander**

SCALZINI Marcello ou **Scalzino** ou **Scalino**, dit **il Camerino**
Né en 1556 à Camerino. XVIᵉ siècle. Italien.
Dessinateur et calligraphe.
Il publia plusieurs livres de calligraphie avec des illustrations de sa main.

SCAMBELLA ou **Scambelli**. Voir **CIAMBELLA**

SCAMINOSSI Raff. ou **Scaminozzi**. Voir **SCHIAMINOSSI**

SCAMOZZI Muzio
XVIIIᵉ siècle. Actif dans la seconde moitié du XVIIIᵉ siècle. Italien.
Sculpteur et architecte.

SCANARDI Giorgio
XVᵉ siècle. Actif à Bergame dans la seconde moitié du XVᵉ siècle. Italien.
Peintre.
Père de Giacomo Scannardi d'Averara.

SCANARDI Scipione
XVIᵉ siècle. Italien.
Peintre.
Il a peint en 1529 *La Vierge avec l'Enfant entourés de nuages* dans l'église Saint-Pancrace de Bergame.

SCANARDI d'Averara Giacomo. Voir **SCANNARDI d'Averara**

SCANAVINI Maurelio. Voir **SCANNAVINI**

SCANAVINO Emilio
Né le 28 février 1922 à Gênes (Ligurie). Mort en 1986 à Milan. XXᵉ siècle. Italien.
Peintre de figures, peintre à la gouache, peintre technique mixte, sculpteur.

Il fut élève, jusqu'en 1942, du lycée artistique de Gênes, puis suivit des cours d'architecture pendant une année. Un voyage à Londres en 1951 lui fit connaître Francis Bacon, sans qu'il en retire aucune influence marquante.
Il participe aux expositions importantes consacrées à l'art italien contemporain ainsi qu'à de nombreuses expositions internationales, parmi lesquelles : 1950, 1954, 1958, 1966 Biennale de Venise ; 1959 Documenta de Kassel ; 1960, 1973 Quadriennale de Rome ; 1964 Exposition internationale du Carnegie Institute de Pittsburgh ; 1966 Biennale de Tokyo ; 1968 Prospekt à la Kunsthalle de Düsseldorf ; 1970 Biennale de Menton ; 1971 musée d'Art moderne de Mexico. Il a montré ses œuvres dans de nombreuses expositions personnelles : depuis 1948 à Gênes ; 1951 Londres ; 1953 Venise ; 1955, 1959, 1961, 1963, 1967, 1969, 1973 Galleria del Naviglio à Milan ; 1957 Rome ; 1960 Palais des beaux-arts de Bruxelles ; 1960, 1962 Galerie internationale d'Art contemporain à Paris ; 1973 Kunsthalle de Darmstadt et Palazzo Grassi de Venise. De nombreux et très importants prix, très officiels, ont consacrés son travail : 1950 prix de la municipalité à Rome lors de la Quadriennale ; 1956 prix Graziano à Milan ; 1958 prix Lissone à Milan et prix Prampolini à la XXIXᵉ Biennale de Venise ; 1960 prix de la ville de Palerme et prix Spolète ; 1966 Grand Prix de la Biennale de Venise.
Au lendemain de la Seconde Guerre mondiale, ses peintures révélaient la double influence de Picasso et du courant expressionniste. Il compta au nombre des membres du *Spatialisme*, qui équivaut un peu à ce qu'était l'abstraction lyrique dans les autres pays d'Europe, c'est-à-dire en opposition avec l'abstraction géométrique, les diverses abstractions, gestuelles, calligraphiques ou informelles. À partir de 1953, il trouva son propre langage pictural, très typé et qui allait le faire reconnaître dans l'énorme brassage d'idées de l'art contemporain d'avant-garde. Donc, depuis 1953, Scanavino trace, sur des fonds blanchâtres, très souvent divisés en cases qui se succèdent, cases d'un alphabet, d'un jeu de l'oie, les signes griffés de la naissance d'un nouveau vocabulaire idéogrammatique, s'organisant toutefois entre eux, comme la morphologie d'un langage commence à paraître naturellement sa syntaxe ou plus concrètement comme les phases successives d'un dessin animé – ici abstraits, tels ceux de Mac Laren – qui amorcent le mouvement et l'action à venir. Dans ces œuvres des années cinquante, Scanavino a abandonné derrière lui les traces indéchiffrables de son tourment intérieur, ou, en moins simple, comme l'écrit Appollonio : « l'inévitable et insidieuse inquiétude d'un état dolent, exprimée au moyen d'exposants figuratifs adéquats ». Dans la période suivante, Scavinio abandonne souvent cette disposition en grille, avec une disposition plus habituelle d'une seule image par toile. Ici du réseau de griffures tracées sur un fond, qui n'est plus forcément blanc (comme une page de cahier), mais souvent noir ou bleu ou rouge, surgissent comme des évocations de formes à naître, un personnage ? le cercle d'un soleil à se lever ? ou bien encore la continuation d'un répertoire de signes pour nommer tous les éléments d'un monde à créer ?
　　　　　　　　　　　　　　　　　J. B.

BIBLIOGR. : Alain Jouffroy : *La Question S.*, Phantomas, Bruxelles, 1962 – Bernard Dorival, sous la direction de... : *Peintres contemp.*, Mazenod, Paris, 1964 – Jean Clarence Lambert : *La Peinture abstraite*, in : *Hre gén. de la peinture*, t. XXIII, Rencontre, Lausanne, 1966 – Alain Jouffroy : *Scanavino l'insaisissable*, Opus International, n° 38, Paris, nov. 1972.
MUSÉES : BOLOGNE – IVREA – MALMÖE – ROME – TRIESTE – TURIN – ZAGREB.
VENTES PUBLIQUES : ROME, 18 mai 1976 : *Immagine presuntuosa 1969*, acryl./isor. (100x100) : ITL 2 200 000 – MILAN, 7 juin 1977 : *Dessus et dessous*, h/t (100x100) : ITL 3 200 000 – MILAN, 18 déc 1979 : *Momento n° 8 1965*, h/t (26x36) : ITL 750 000 – MILAN, 22 mai 1980 : *Composition 1957*, techn. mixte (49x69) : ITL 800 000 – MILAN, 16 juin 1981 : *Les Deux Parties*, h/t (100x100) : ITL 2 800 000 – MILAN, 15 mars 1983 : *Nascenza*, acryl./t. (100x100) : ITL 2 300 000 – ROME, 6 mai 1986 : *L'inferno 1976*, h/t (200x140) : ITL 11 500 000 – MILAN, 8 juin 1988 : *Morphologie 1970*, h/pan. (65x81) : ITL 3 000 000 ; *Pelote 1963*, h/t (81x100) : ITL 10 500 000 – LONDRES, 30 juin 1988 : *Sans titre 1959*, h/t (45,8x65) : GBP 3 520 – ROME, 15 nov. 1988 : *Sans titre 1964*, techn. mixte /pap./t. (33x44) : ITL 1 400 000 – AMSTERDAM, 9 déc. 1988 : *Composition*, cr. gras et h/pap. (28,5x35) : NLG 1 092 – MILAN, 14 déc. 1988 : *Le rouge lié au noir*, acryl./pap. (67x95) : ITL 3 200 000 – PARIS, 12 fév. 1989 : *Forma in evoluzionz n° 3 1961* (51x73) : FRF 14 000 – MILAN, 20 mars 1989 : *La larve 1967*, h/t (150x99) : ITL 9 000 000 ; *Le miroir 1964*, bronze (45x68x19) :

ITL **14 500 000** – Milan, 8 nov. 1989 : *Composition* 1957, h/t (55x75,5) : **ITL 19 000 000** – Rome, 6 déc. 1989 : *Composition* 1975, acryl./pap./rés. synth. (70x50) : **ITL 4 025 000** – Milan, 19 déc. 1989 : *Composition*, techn. mixte/cart. (100x130) : **ITL 10 500 000** – Milan, 27 mars 1990 : *Hommage à ma ville* 1958, h/t (155x215) : **ITL 52 000 000** – Milan, 24 oct. 1990 : *Alphabet sans fin*, h/t/pan. (97x130) : **ITL 20 500 000** – Milan, 26 mars 1991 : *Image* 1963, h/t (116x88,5) : **ITL 30 000 000** – Rome, 3 déc. 1991 : *Complot* 1975, h/t (60x60) : **ITL 10 500 000** – Milan, 14 avr. 1992 : *Composition* 1957, h/t (50x70) : **ITL 11 500 000** – Milan, 9 nov. 1992 : *À l'intérieur des terres en Ligurie* 1956, h/t (46x85,5) : **ITL 10 000 000** – Amsterdam, 9 déc. 1992 : *Sans titre*, cr. à la cire et cr./pap. (34,5x49) : **NLG 1 150** – Milan, 6 avr. 1993 : *Trame* 1974, h/t (150x150) : **ITL 21 500 000** – Londres, 23 juin 1993 : *Personnages*, h/t (152,4x175,1) : **GBP 8 000** – Milan, 12 déc. 1995 : *Germination* 1959, h/t (92x73) : **ITL 17 250 000** – Milan, 20 mai 1996 : *Sans titre* 1962, cr., encre et gche/pap. (50x43) : **ITL 4 830 000** – Milan, 23 mai 1996 : *Sans titre*, techn. mixte/pap. entoilé (34x50) : **ITL 2 070 000** – Milan, 10 déc. 1996 : *Dall'alto* 1972, h/t (80x80) : **ITL 9 320 000** – Copenhague, 29 jan. 1997 : *Immédiatement* 1958, h/t (73x60) : **DKK 31 000** – Copenhague, 22-24 oct. 1997 : *Immédiatement après* 1958, h/t (73x60) : **DKK 28 000**.

SCANCIO
xive siècle. Italien.
Sculpteur.
Il a sculpté une statue de *la Vierge avec l'Enfant* sur la tour Saint-Jean de Chieti.

SCANDELLARI Filippo ou Scandellara
Né en 1717. Mort en 1801. xviiie siècle. Italien.
Sculpteur.
Élève de son père Giacomo Scandellari et d'Angelo Pio. Il travailla pour des églises de Bologne et d'autres villes de la Romagne.

SCANDELLARI Giacomo Antonio ou Scandellara
xviiie siècle. Italien.
Sculpteur de sujets religieux.
Élève de Giovanni Viani. Il a sculpté dans la Chartreuse de Bologne une *Pietà* et une *Résurrection* vers 1750. Il est le père de Filippo Scandellari.

SCANDELLARI Giulio ou Scandellara
xviiie siècle. Italien.
Peintre de figures.
Il travailla à Bologne dans la seconde moitié du xviiie siècle.

SCANDELLARI Giuseppe ou Scandellara
xviiie siècle. Italien.
Peintre d'architectures.
Il a décoré l'atrium de l'église San Biagio de Bologne vers 1750.

SCANDELLARI Pietro ou Scandellara
Né en 1711 à Bologne. Mort en 1789. xviiie siècle. Italien.
Peintre de compositions religieuses, peintre de décorations.
Il fut élève de Ferdinando Galli Bibiena. Il peignit pour des églises de Bologne.
Ventes Publiques : Rome, 8 mars 1990 : *Paysage lacustre animé avec un pont et une chapelle* ; *Paysage lacustre animé avec des moines*, temp., une paire (30x40) : **ITL 16 000 000**.

SCANDRETT Thomas
Né en 1797 à Worcester. Mort en 1870. xixe siècle. Britannique.
Peintre et dessinateur d'architectures et de portraits.
Il exposa à la Royal Academy, à la British Institution et à Suffolk Street de 1824 à 1870. On lui doit surtout des vue d'églises.
Ventes Publiques : Paris, 20 nov. 1981 : *Intérieur de la cathédrale Saint-Bavon à Gand*, aquar. et gche (92x63) : **FRF 8 000** – Paris, 26 jan. 1983 : *Intérieur de la cathédrale de Saint-Bavon (Ghent)*, aquar. gchée (92x63) : **FRF 7 500**.

SCANES, Mrs. Voir GOODMAN Maude

SCANFERLA Maria Domenica
Née le 14 décembre 1729 à Padoue. Morte le 18 juin 1763 à Padoue. xviiie siècle. Italienne.
Portraitiste et brodeuse.
Elle a peint une *Sainte Thérèse* et un portrait au pastel du pape *Clément XIII*.

SCANGA Italo
Né le 6 juin 1932 à Lago (Calabre). xxe siècle. Actif depuis 1947 aux États-Unis. Italien.

Sculpteur, dessinateur, auteur d'installations.
Il participe à des expositions collectives : 1957 Institute of Arts de Detroit ; 1959 First International Festival of Contemporary Art de Pittsburgh ; 1966 Institute of Contemporary Art de Boston ; 1970 Whitney Museum of American Art de New York ; 1971 Museum of Modern Art de New York, Museum of Contemporary Art de Chicago et Corcoran Art Gallery de Washington ; 1973 Fogg Museum de Cambridge (Massachusetts)... Il montre ses œuvres dans des expositions personnelles : 1959 université de Valparaiso ; 1964 Art Center de Milwaukee (Wisconsin) ; 1970 Rhode Island School of Design de Providence ; 1971 université de Rochester de New York et université du Massachusetts d'Amherst ; 1972 Tyler School of Art de Rome, Whitney Museum de New York, Academy of Fine Arts de Philadelphie, Museum of Contemporary Art de Chicago.
Musées : Cambridge (Fogg Mus.) – Milwaukee (Art Center) – New York (Metropolitan Mus. of Art) – Philadelphie (Acad. of Fine Arts) – Philadelphie (Mus. of Art) – Rhode Island (School of Design).
Ventes Publiques : New York, 8 oct. 1986 : *Sans titre*, bois peint, machette et pelle, assemblage (179,5x56x7,8) : **USD 4 250** – New York, 20 fév. 1988 : *Sans titre*, techn. mixte (208,2x38,1x95,7) : **USD 4 400** – New York, 10 nov. 1988 : *Fear of Aging* 1980, techn. mixte (174x21,6x21,6) : **USD 3 080** – New York, 14 fév. 1989 : *Nu avec deux crânes* 1984, fus./pap. (118,7x93,3) : **USD 1 760** – New York, 5 oct. 1989 : *Sans titre* 1983, bois peint. (H. 226) : **USD 11 000** – New York, 8 mai 1990 : *Sans titre* 1983, sculpt. et h/bois (272,4x152,1x59) : **USD 11 000** – New York, 7 mai 1991 : *Clair de lune* 1981, h/bois (195,9x35,8x23,2) : **USD 2 200**.

SCANLAN Joe
xxe siècle. Américain.
Artiste d'installations.
Il vit et travaille à Chicago. Il a participé en 1992 à l'exposition *I, myself, and others* au Magasin, Centre national d'art contemporain de Grenoble. Il montre ses œuvres dans des expositions personnelles : 1995, galerie Ghislaine Hussenot, Paris.
Il présente des ordures, de la poussière, des coquilles d'œufs et autres résidus, tels des fétiches.
Musées : Marseille (FRAC Alpes-Côtes d'Azur) : *Mirrors* 1994, 2 miroirs, feuilles d'alu., verre, cadre en bois.

SCANLAN Robert Richard
Mort en ou après 1876. xixe siècle. Irlandais.
Peintre de genre, portraits, animalier.
Il travailla à Dublin et à Londres.
Ventes Publiques : Londres, 19 juil. 1983 : *Screwdriver Dealer*, aquar. et pl. reh. de blanc (27,5x39,5) : **GBP 1 800** – New York, 20 fév. 1992 : *La foire de Donneybrooke*, h/t (102,9x142,2) : **USD 10 450** – Londres, 16 mai 1996 : *La famine* 1852, lav. brun et cr. (52x89,5) : **GBP 3 220**.

SCANNABECCHI Dalmasio, appelé aussi Lippo di Dalmasio ou Lippo della Madona ou Maso da Bologna
Né vers 1352. Mort avant 1421. xive-xve siècles. Italien.
Peintre.
Un des premiers maîtres de l'école bolonaise. On croit qu'il fut élève de Vitale da Bologna et qu'il travailla de 1376 à 1410, date à laquelle il fit son testament. On pense qu'il avait connu l'art florentin, ce qui expliquerait l'élégance de sa ligne. Ses œuvres sont extrêmement rares. On cite à la Pinacothèque de Bologne un *Couronnement de la Vierge*, à l'église de la Miséricorde, dans la même ville, une *Madone* (1397), et à la National Gallery à Londres *La Vierge et l'Enfant* qui lui sont attribués.

SCANNAPIECO Onofrio
xve siècle. Italien.
Peintre verrier.
Il a exécuté des vitraux dans la cathédrale de Naples en 1499.

SCANNARDI. Voir aussi SCANARDI

SCANNARDI d'Averara Giacomo, dit Oloferne
Né vers 1452 à Averara. Mort entre 1519 et 1529. xve-xvie siècles. Actif à Bergame. Italien.
Peintre.
Fils de Giorgio Scanardi. En 1447, il travaillait à Bergame avec Troso da Monza. Crowe et Cavalcaseele attribuent à cette collaboration des fragments de fresques enlevées aux ruines de Santa Maria delle Grazie et conservées au palais épiscopal.

SCANNATELLA
xviie siècle. Italien.

Peintre.

Il exécuta des peintures dans la cathédrale de Mazzara (Sicile) en 1696.

SCANNAVINI Maurelio ou Scannavino ou Scannavesi ou Scanavini

Né le 7 mai 1655 à Ferrare. Mort le 1er juin 1698 à Ferrare. XVIIe siècle. Italien.

Peintre d'histoire et portraitiste.

Il travailla d'abord dans sa ville natale avec Francesco Ferrari, puis alla à Bologne et y fut élève de Carlo Cignani. Il devint un des meilleurs disciples de ce maître. Scannavini peignit surtout à Ferrare et l'on cite plusieurs de ses travaux dans les édifices religieux de cette ville, particulièrement quatorze peintures sur la *Vie de saint Dominique* exécutées dans le réfectoire des dominicains. On mentionne encore une *Annonciation*, à San Stefano, *Saint Thomas de Villanova distribuant des aumônes aux Augustins chaussés* et *Sainte Brigitte*, à Santa Maria delle Grazie.

SCANNAVINO Francesco

Né vers 1641 à Ferrare. Mort en 1688. XVIIe siècle. Italien.

Peintre.

Élève de Carlo Cignani.

SCANNO Geremia di. Voir DISCANNO Geremia

SCANREIGH, pseudonyme de Petit Jean-Marie

Né en 1950 à Marrakech (Maroc). XXe siècle. Français.

Peintre, sculpteur.

Il vit et travaille à Lyon. Il a participé en 1992 à l'exposition *De Bonnard à Baselitz – Dix ans d'enrichissements du cabinet des estampes 1978-1988* à la Bibliothèque nationale de Paris.

Musées : PARIS (BN) : *La Fin de sa vie. Son véritable successeur*, lithographie d'une suite de sept planches.

SCANREIGH Jean Marc

Né en 1950 en Alsace. XXe siècle. Français.

Peintre, peintre de collages, graveur, sculpteur, technique mixte.

Depuis 1975, il participe à des expositions collectives : 1984 FRAC (Fonds régional d'Art contemporain) ; 1986 Biennale européenne de gravure à Mulhouse ; 1988 musée de l'Estampe originale à Gravelines ; 1991 Espace Cordeliers à Lyon. Il montre ses œuvres dans des expositions personnelles : 1983 Nancy ; 1985 Châteauroux ; 1986 Lyon et musée de l'Estampe originale à Gravelines ; 1988 bibliothèque municipale de Caen ; 1991 galerie Claudine Lustman à Paris, centre culturel Jean Gagnant à Limoges.

Son activité qui se réduit à une expression minimale fait appel à une analyse de la peinture par elle-même, à travers des faits qui se définissent que par ce qu'ils sont. Par exemple : une suite de lignes tracées au feutre jusqu'à l'usure de celui-ci ou un découpage géométrique et symétrique de l'espace de la toile, espace retravaillé dans une couleur monochrome. Il a subi l'influence du groupe Supports-Surfaces et poursuit une réflexion sur le surface picturale, mêlant au sein d'une même œuvre les techniques, gravure, peinture, collage, camouflage. Parallèlement, il développe une œuvre originale de graveur sur bois, cuivre, linoléum, et réalise des livres gravés. ■ L. L.

Bibliogr. : Dolène Ainardi : *Promenades*, Art Press, n° 163, Paris, nov. 1991.

SCANZI Allegrino

XVIe siècle. Actif à Soncino, début du XVIe siècle. Italien.

Peintre.

Père d'Ermete et de Francesco Scanzi.

SCANZI Ermete

XVIe siècle. Actif à Soncino début du XVIe siècle. Italien.

Peintre.

Fils d'Allegrino Scanzi.

SCANZI Francesco

XVIe siècle. Actif à Soncino, début du XVIe siècle. Italien.

Peintre.

Fils d'Allegrino Scanzi.

SCAPARRA Pedro

XVe siècle. Actif à Syracuse, travaillant aussi à Puigcerda en 1446. Italien.

Peintre.

SCAPIN Carlo

XVIIIe siècle. Italien.

Peintre.

Il a peint deux tableaux dans le chœur de l'église Saint-Gaétan de Padoue.

SCAPIN Jacopo

XVIe siècle. Italien.

Sculpteur.

Il sculpta la porte dorique du côté nord de l'église Saint-Antoine, à Padoue.

SCAPPETTA Pietro ou Scopetta

Né le 15 février 1863 à Amalfi. Mort le 9 février 1920 à Naples. XIXe-XXe siècles. Italien.

Peintre de genre, figures, portraits, paysages, aquarelliste, dessinateur, illustrateur.

Il fut élève de l'Institut des beaux-arts de Naples et de Giacomo di Chirico à Naples. Il débuta vers 1880 et exposa à Naples et Venise. Il exposa à Milan en 1918. Il écrivit aussi de la poésie.

Musées : NAPLES (Bibl. Capodimonte).

Ventes Publiques : VIENNE, 31 mai 1951 : *Amalfi en été* : ATS 2 000 – MILAN, 10 avr. 1969 : *Portrait de femme* : ITL 700 000 – FLORENCE, 15 avr. 1972 : *La Parisienne* : ITL 600 000 – LONDRES, 23 oct. 1974 : *Vue d'Amalfi* : GBP 650 – LONDRES, 29 sep. 1976 : *Vue d'Amalfi*, h/t (44,5x70) : GBP 2 200 – LONDRES, 20 juil. 1977 : *Vue d'Amalfi*, h/t (44,5x70) : GBP 1 000 – MILAN, 10 juin 1981 : *Rue de Paris*, h/t (47x61) : ITL 5 500 000 – MILAN, 30 oct. 1984 : *Vue d'Amalfi 1892*, h/t (22,5x38) : ITL 1 400 000 – LONDRES, 28 nov. 1985 : *Une rue de Paris*, aquar. et past. (24x34) : GBP 1 400 – MILAN, 11 déc. 1986 : *Portrait d'une élégante*, h/t (160x95) : ITL 12 500 000 – ROME, 25 mai 1988 : *Portrait de la marquise Valdambrini*, fus./pap. (34x43,5) : ITL 3 000 000 – MILAN, 19 oct. 1989 : *La côte d'Amalfi*, h/t (35x60) : ITL 42 000 000 – MILAN, 6 déc. 1989 : *La dame au chapeau*, h/carat. (51x45) : ITL 13 500 000 – ROME, 14 déc. 1989 : *Jardin fleuri*, h/pan. (28x17) : ITL 12 650 000 – MONACO, 21 avr. 1990 : *Portrait d'une jeune femme élégante*, h/pan. (22x16) : FRF 55 500 – MILAN, 30 mai 1990 : *Jeune femme lisant*, h/carat. (28x21) : ITL 15 500 000 – NEW YORK, 23 oct. 1990 : *Le « lèche-vitrines »*, h/cart. (34,9x250,3) : USD 13 200 – ROME, 4 déc. 1990 : *Tête de femme*, h/carat. (10x8) : ITL 3 200 000 – ROME, 11 déc. 1990 : *Pavillon de l'Algérie à l'Exposition Universelle de 1889*, h/pan. (19x24,5) : ITL 13 800 000 – MILAN, 12 mars 1991 : *La Parisienne*, h/t (36x25) – MILAN, 6 juin 1991 : *La Seine à Paris*, h/cart. (14x20) : ITL 16 500 000 – LONDRES, 19 juin 1991 : *Paysage côtier*, h/cart. (47x59) : GBP 3 300 – NEW YORK, 17 oct. 1991 : *L'Arc du Carrousel et le Louvre*, h/cart. (14x20,3) : USD 13 750 – ROME, 14 nov. 1991 : *Femme assise*, h/cart. – MILAN, 17 déc. 1992 : *La Grande Côte à Naples*, h/t (31x62,5) : ITL 34 000 000 – MILAN, 22 nov. 1993 : *Amalfi 1892*, h/t (22x38) : ITL 34 176 000 – NEW YORK, 17 fév. 1994 : *Les Parisiennes*, h/t (45x35) – NEW YORK, 23 oct. 1990 : *Le « lèche-vitrines »* — MILAN, 25 oct. 1995 : *Portrait de la signora Carrara*, h/cart. (46x37) : ITL 11 500 000 – NEW YORK, 1er nov. 1995 : *Naples*, h/t/cart. (43,2x57,8) : USD 161 000 – ROME, 23 mai 1996 : *Place de la Concorde*, h/t (20x30) : ITL 10 350 000 – LONDRES, 14 juin 1996 : *La Joie de vivre*, cr., aquar. et gche/cart./cart. (46,4x38,2) : GBP 5 750 – ROME, 4 juin 1996 : *Le Jeu de la séduction*, aquar./pap. (diam. 20) : ITL 3 680 000 – LONDRES, 12 juin 1996 : *Pêcheurs au repos*, h/t (45x35) : GBP 5 980 – ROME, 11 nov. 1996 : *Élégante dans un intérieur*, past./cart. (68x48) : ITL 30 000 000 – ROME, 2 déc. 1997 : *Aux environs de Paris*, h/t (45,5x28) : ITL 10 350 000.

SCAPPI Alessandro

XVIIe siècle. Actif à Sinigaglia, fin du XVIIe siècle. Italien.

Sculpteur sur bois.

Il sculpta à partir de 1692 avec Domenico Antonio Colicci et d'autres les stalles de l'église du Mont Cassin.

SCAPPINI Giovanni

Né en 1655 à Venise. Mort en 1733. XVIIe-XVIIIe siècles. Italien.

Peintre de figures et de paysages, et restaurateur de tableaux.

SCAPRE-PIERRET Jeanne

Née à Versailles. XIXe siècle. Française.

Peintre de portraits.

Élève de Mme Blot et de Perrault. Elle débuta au Salon de 1872.

SCAPUZZI Andrea
XVIIIe siècle. Actif à Gaète dans la seconde moitié du XVIIIe siècle. Italien.
Peintre.
Il fit ses études, à Rome. L'Académie Saint-Luc de cette ville possède de lui *Achille aperçoit Iris*.

SCARABELLI Anastasio, dit **l'Abate Scarabelli**
Mort en 1763 ou 1764. XVIIIe siècle. Italien.
Peintre.
Il travailla à Bologne pour des églises et des édifices publics ainsi qu'en Espagne.

SCARABELLI Orazio
XVIe siècle. Travaillant à Florence vers 1589. Italien.
Graveur au burin.
Il grava des scènes des fêtes qui eurent lieu à l'occasion du mariage du grand-duc Ferdinand Ier de Toscane avec Christine de Lorraine, suite dont le Musée Britannique de Londres possède dix planches.

SCARABELLO Angelo
Né en 1711 à Este. Mort en 1795. XVIIIe siècle. Italien.
Graveur et orfèvre, dessinateur et fondeur.
Il travailla à Padoue. Il y exécuta des portes dans l'église Saint-Antoine.

SCARABELOTTO G.
XIXe siècle. Italien.
Peintre.
Le Musée Revoltella, à Trieste, conserve de lui *Paysage romain*, *Clair de lune* et *Cimetière*.

SCARAMANZO Girolamo
XVIe siècle. Actif à Venise au début du XVIe siècle. Italien.
Sculpteur d'ornements.
Il fut chargé de l'exécution d'ornements floraux au plafond de l'église Santa Maria delle Grazie d'Udine.

SCARAMUCCI Domenico ou **Scaramuccia**
XVIIIe siècle. Actif à Rome dans la première moitié du XVIIIe siècle. Italien.
Sculpteur.
Il sculpta la statue de *Saint Jean l'Évangéliste* sur la façade de Saint-Jean de Latran de Rome.

SCARAMUCCIA Giovanni Antonio
Né en 1580 à Monte Colognola. Mort le 16 mars 1633 à Pérouse. XVIIe siècle. Actif à Pérouse. Italien.
Peintre.
Élève de Roncalli et imitateur des Carrache. Il a travaillé pour les églises de Pérouse et pour le couvent des Capucins. On lui reproche un coloris trop sombre.
VENTES PUBLIQUES : NEW YORK, 16 jan. 1985 : *Tête d'enfant*, craies noire et rouge (22x24,1) : USD 6 200.

SCARAMUCCIA Luigi Pellegrini ou **Scaramuzza** ou **Scaramuzzi**, dit **il Perugino**
Né le 3 décembre 1616 à Pérouse. Mort le 3 août 1680 à Milan. XVIIe siècle. Italien.
Peintre, graveur à l'eau-forte et écrivain d'art.
Élève de son père Giovanni Antonio Scaramuccia, du Guide et du Guerchin. Il travailla pour divers édifices de Pérouse, de Bologne, de Milan. On cite notamment *Couronnement de Charles Quint*, au Palazzio Publico de Bologne, et *Sainte Barbe*, à l'église de San Marco de Milan. Il a gravé des sujets religieux.

SCARAMUZZA Camillo
Né le 23 mai 1842 à Parme (Emilie-Romagne). Mort en 1915 ? à Milan (Lombardie). XIXe-XXe siècles. Italien.
Peintre de figures, architectures, paysages, peintre de décors.
MUSÉES : PARME (Gal.) : *Vue sur les Alpes*.

SCARAMUZZA Francesco
Né le 15 juillet 1803 à Sissa (près de Parme). Mort le 10 octobre 1886 à Parme. XIXe siècle. Italien.
Peintre et dessinateur.
Il étudia d'abord à Parme et s'inspira des œuvres de Corrège. Il se rendit ensuite à Rome, où il travailla surtout comme illustrateur. On cite de lui une suite de dessins pour l'œuvre de Dante. On lui a reproché d'avoir quelquefois repris la conception de Gustave Doré. La Galerie de Parme conserve de lui : *Saint Jean Baptiste*, *Amour et Psyché*, *Aminte et Silvie*, *Il Baliatico*.

VENTES PUBLIQUES : MILAN, 30 nov. 1933 : *La colère de Saül* : ITL 1 400.

SCARAMUZZA Giovanni
Né le 1er février 1818 à Rivolta. Mort à Rome. XIXe siècle. Italien.
Peintre.
Élève de l'Académie de Milan. L'Académie Carrara de Bergame conserve de lui un *Portrait de l'artiste*.

SCARANI Giulio Cesare
XVIIe-XVIIIe siècles. Actif à Bologne de 1680 à 1730. Italien.
Peintre et aquafortiste.
Élève de Domenico Viani.

SCARANO Giovanni Battista
XVIe siècle. Actif à la fin du XVIe siècle. Italien.
Sculpteur.
Il sculpta une porte de marbre multicolore pour l'église Santa Maria del Carmine Maggiore de Naples.

SCARATI Bernardino de'
XVIe siècle. Actif à Gandino, en 1525. Italien.
Sculpteur sur bois.
Il travailla avec son neveu Valerio Scarati aux stalles de l'église S. Maria Maggiore de Bergame.

SCARATI Valerio
XVIe siècle. Travaillant en 1525. Italien.
Sculpteur sur bois.
Il travailla avec son oncle Bernardino de' Scarati aux stalles de l'église Santa Maria Maggiore de Bergame.

SCARBE. Voir **SCHARBE**

SCARBINA
Peintre de genre.
Cité par Mireur.
VENTES PUBLIQUES : PARIS, 28 fév. 1898 : *Marchande de harengs* : FRF 200.

SCARBO J. F.
XVIIIe siècle. Actif à Berlin en 1793. Allemand.
Peintre.

SCARBOROUGH Frank William, ou **Frederick William** ou **Scarbrough**
XIXe-XXe siècles. Britannique.
Peintre de paysages urbains, paysages d'eau, peintre à la gouache, aquarelliste.
Il paraît certain que les Frank William Scarborough et Frederick William Scarbrough mentionnés dans les annuaires de ventes ne sont qu'un seul peintre. Il s'est spécialisé dans les vues de Londres, notamment de la Tamise et du port.
VENTES PUBLIQUES : LONDRES, 21 juin 1983 : *Sur la Tamise*, aquar. reh. de blanc (24x60) : GBP 750 – CHESTER, 4 oct. 1985 : *Blackwall reach London*, aquar. reh. de gche (24x34) : GBP 1 000 – LONDRES, 16 déc. 1986 : *The pool of London with Tower Bridge, London*, aquar. reh. de blanc (35,2x53,5) : GBP 3 200 – LONDRES, 3 juin 1987 : *Vue du port de Londres*, aquar. reh. de blanc, une paire (52x34) : GBP 3 400 – LONDRES, 25 jan. 1988 : *Pont de Londres*, aquar. (51x34) : GBP 1 650 – LONDRES, 31 jan. 1990 : *Lever du jour sur le port de Londres*, aquar. et gche (33x52) : GBP 2 420 – LONDRES, 22 mai 1991 : *Navigation sur la Tamise*, aquar. avec reh. de blanc, une paire (chaque 23x51) : GBP 3 080 – LONDRES, 14 juin 1991 : *Navigation sur la Tamise*, cr. et aquar. (24,8x34,9) : GBP 1 595 – LONDRES, 7 oct. 1992 : *Crépuscule sur le bassin de Londres*, aquar. (17x24,5) : GBP 1 430 – LONDRES, 16 juil. 1993 : *Le port de Londres au crépuscule*, aquar. avec reh. de blanc (33x51,5) : GBP 2 070 – LONDRES, 11 oct. 1995 : *Barques de pêche et voiliers dans un port*, aquar. (36,5x26,5) : GBP 667.

SCARBOROUGH John
XIXe siècle. Américain.
Peintre de portraits, miniatures.
Il était actif à Charleston au début du XIXe siècle.

SCARBOROUGH William Harrison
Né le 7 novembre 1812 à Dover. Mort le 16 août 1871 à Columbia. XIXe siècle. Américain.
Peintre-miniaturiste.
Il fit ses études à Cincinnati et travailla à Charleston, à Darlington et à Columbia.

SCARCELLA Ippolito ou **Scarsella** ou **Scarcellini** ou **Scarcellino**
Né en 1551 à Ferrare. Mort le 27 octobre 1620 à Ferrare. XVIe-XVIIe siècles. Italien.

Peintre de sujets mythologiques, compositions religieuses, portraits, miniatures, fresquiste, graveur, dessinateur.

Son père Sigismondo Scarcella fut son premier maître. Il alla à Venise et y fut élève de Giacomo Bassano. Après un séjour à Parme, il revint à Ferrare et y trouva de nombreux travaux. Il a également gravé des sujets religieux.

Musées : Bergame (Acad. Carrara) : *Martyre d'une sainte* – Petit triptyque – Bologne (Pina.) : *Adoration des Mages* – Budapest : *Mariage mystique de sainte Catherine* – Carpi (Mus. mun.) : *Annonciation* – Chambéry (Mus. des Beaux-Arts) : *Auguste et la Sibylle* – Darmstadt : *Fuite en Égypte*, attr. – Dresde : *Sainte Famille dans l'atelier du charpentier* – *Sainte Famille, sainte Barbe et saint Charles Borromée* – *Vierge, enfant Jésus, sainte Claire et sainte Catherine* – Erfurt (Mus. mun.) : *Ange gardien et Satan* – Ferrare (église Santa Maria Nuova) : *L'Annonciation* – *La Visitation* – *L'Assomption* – *Les Noces de Cana* – Ferrare (église San Benedetto) : *L'Assomption* – Ferrare (église San Paolo) : *fresques* – Ferrare (Couvent des Bénédictins) : *L'Adoration des mages* – Florence (Gal. nat.) : *Jugement de Pâris* – *Sainte Famille* – Florence (Palais Pitti) : *Naissance d'un enfant* – Hanovre : *Joseph et ses frères* – *Huit scènes de la vie de Job* – *Chambre d'enfants à Venise* – Karlsruhe : *La Vierge et l'Enfant* – Madrid : *Vierge et Enfant Jésus* – Milan (Mus. Brera) : *Vierge, Enfant Jésus et docteurs de l'église* – Munich (Borghèse) : *Cupidon couronnant Vénus* – *La Madeleine et Jésus chez Simon le Pharisien* – *Vénus et Cupidon* – *Massacre des Innocents* – *Diane et Endymion* – *Vénus pleurant Adonis* – *Sainte Famille* – *Vénus sortant du bain* – *Un roi, un courtisan et un esclave* – *Le Christ et les disciples sur la voie d'Emmaüs* – Rome (Colonna) : *Institution du scapulaire* – Saint-Pétersbourg (Mus. de l'Ermitage) : *Sainte Famille* – Stockholm : *Sainte Famille et Catherine d'Alexandrie*.

Ventes Publiques : Paris, 1814 : *L'Adoration des Mages* : FRF 62 – Paris, 1815 : *La femme adultère* : FRF 34 – Paris, 12 et 13 juin 1933 : *La Fuite en Égypte* : FRF 2 100 – Milan, 24 nov. 1965 : *La Vierge et le Rédempteur apparaissant à saint Gérôme, saint Dominique et saint François* : ITL 750 000 – Londres, 6 déc. 1967 : *Vénus et Adonis* : GBP 5 500 – Londres, 5 déc. 1969 : *Sacra Conversazione* : GNS 800 – Londres, 15 juil. 1970 : *Onze nymphes au bain* : GBP 2 100 – New York, 4 juin 1980 : *La Vierge et l'Enfant avec deux saints*, h/t (188x132) : USD 7 500 – Londres, 23 avr. 1982 : *La Sainte Famille avec saint Jean Baptiste enfant dans un paysage*, h/pan. (32,4x46,2) : GBP 4 800 – New York, 22 mars 1984 : *Sainte Marguerite d'Antioche dans un paysage*, h/t (55x42,5) : USD 10 500 – Londres, 19 déc. 1985 : *La fuite en Egypte*, h/pan. (64x41) : GBP 19 500 – Paris, 30 mai 1988 : *Jésus et la femme adultère*, h/t (92x122) : FRF 160 000 – Milan, 12 juin 1989 : *La Vierge adorant l'Enfant*, h/t (75x57) : ITL 22 000 000 – Londres, 11 avr. 1990 : *Le mariage mystique de sainte Catherine*, h/pan. (37,5x26,5) : GBP 29 700 – Milan, 30 mai 1991 : *La mariage mystique de sainte Catherine*, h/pan. (48x57) : ITL 28 000 000 – Paris, 30 jan. 1991 : *La Visitation*, h/t (153x118) : FRF 48 000 – New York, 11 avr. 1991 : *Vierge à l'Enfant avec un saint franciscain dans un paysage*, h/pan. (32,5x22,5) : USD 44 000 – Londres, 8 juil. 1992 : *Mars et Vénus*, h/t (49x40) : GBP 11 000 – New York, 20 mai 1993 : *La Déposition*, h/t (218,4x139,7) : USD 123 500 – Paris, 29 mars 1993 : *La Mise au tombeau*, h/t (48x34) : FRF 85 000 – Londres, 16 avr. 1997 : *Un ange avec les trois Marie au tombeau*, h/t (40,8x35) : GBP 7 130.

SCARCELLA Sigismondo ou Scarsella, dit Mondino
Né en 1530 à Ferrare. Mort en 1614 à Ferrare. XVIᵉ-XVIIᵉ siècles. Italien.
Peintre.
Il fut pendant trois ans l'élève de Paolo Véronèse, dont il imita le style. Il décora plusieurs édifices publics de Ferrare, et fut également architecte.
Musées : Chambéry (Mus. des Beaux-Arts) : *Portrait d'homme* – Ferrare (Pina.) : *Mise au tombeau*.
Ventes Publiques : Paris, 1793 : *Jésus et les disciples d'Emmaüs* : FRF 2 500.

SCARCELLINO Ippolito. Voir **SCARCELLA**
SCARDON Guillelmo. Voir **SCARSEDON**

SCARELLA
XIXᵉ siècle. Italien.
Miniaturiste.
On cite de lui un *Portrait d'homme* (miniature sur ivoire).

SCARFAGLIA Lucrezia
XVIIᵉ siècle. Active à Bologne, travaillant vers 1677. Italienne.

Peintre.
Élève d'Elisabetta Sirani et de D. M. Canuti. Elle travailla pour des églises et des palais de Bologne.

SCARFI Giovanni
Né le 11 novembre 1852 à Fano Superiore (près de Messine). XIXᵉ siècle. Italien.
Sculpteur.
Élève à Rome de Monteverde et Massini. On lui doit de nombreuses statues et des bustes à Messine et à Catane.

SCARIGLIA Antonio
XVᵉ siècle. Actif à Naples en 1492. Italien.
Miniaturiste.

SCARLET James
XVIIIᵉ siècle. Actif dans la seconde moitié du XVIIIᵉ siècle. Britannique.
Peintre de genre.
Élève de J. Stuart. Il exposa à Londres de 1768 à 1770.

SCARLETT C.
XVIIIᵉ siècle. Actif à Londres de 1740 à 1743. Britannique.
Dessinateur et graveur au burin.

SCARLETT Rolph
Né en 1889. Mort en 1984. XXᵉ siècle. Canadien.
Peintre, technique mixte. Abstrait.
Il fut tenté par l'abstraction au début de sa carrière. Dans les années 1930-40, sa rencontre avec Salomon R. Guggenheim et Hilla Rebay fut décisive. Séduits par son travail, ils en assurèrent la promotion au musée de la Peinture non-objective qui prendra le nom de Salomon R. Guggenheim Museum. Scarlett y fut conférencier, chargé de faire connaître les travaux de Kandinsky et Rudolph Bauer aux États-Unis. Il devint le plus fervent défenseur des théories modernistes dans son pays. Après la mort de Guggenheim, il s'installa à Woodstock. Il continua à peindre dans le style abstrait.
Ventes Publiques : New York, 27 mars 1985 : *Sans titre*, gche, une paire (20,6x71,8 et 26x22,8) : USD 1 200 – New York, 28 sep. 1989 : *Abstraction géométrique*, h/t (85,1x127) : USD 22 000 – New York, 24 jan. 1990 : *Paysage abstrait*, h. et pa st./pap. (45,5x61) : USD 4 950 – New York, 16 mars 1990 : *Allegretto en brun*, h/t (149,8x181) : USD 19 800 – New York, 23 mai 1990 : *Fan fare in black*, h/t (173x126,5) : USD 16 500 – New York, 22 mai 1990 : *Abstraction*, acryl., encre et cr./pap. cartonné (81,4x63,5) : USD 2 750 – New York, 17 déc. 1990 : *Sans titre*, techn. mixte/pap. (43,3x43,3) : USD 3 575 – New York, 18 déc. 1991 : *Composition abstraite*, gche, encre et graphite/pap. (45,1x45,7) : USD 2 420 – New York, 12 mars 1992 : *Abstraction géométrique*, h/t (102x121) : USD 4 950 – New York, 25 sep. 1992 : *Largo*, h/t (121,9x142,2) : USD 8 800 – New York, 28 nov. 1995 : *Chat et plante*, h/t (51x41) : USD 4 830.

SCARLETT Samuel
Né en Staffordshire. XIXᵉ siècle. Actif dans la première moitié du XIXᵉ siècle. Américain.
Paysagiste.
Élève de Nathan Th. Fielding à Londres. Il travailla à Bath et à Philadelphie.

SCARLOT H.
Français.
Paysagiste.
Le Musée de Perpignan conserve un dessin de lui (*Château au bord d'une rivière*).
Ventes Publiques : Paris, 5 avr. 1943 : *Paysage de rivière*, aquar. : FRF 35.

SCARMEUSE Jean
XVIIᵉ siècle. Éc. flamande.
Sculpteur.
Il travailla de 1676 à 1677 à la fontaine monumentale d'Oudenaarde.

SCARNATI Marine
Née le 25 octobre 1943 à Rome (Latium). XXᵉ siècle. Italienne.
Peintre. Lettriste.
Elle fit partie du groupe lettriste à partir de 1966.

SCARNATI Sandra
Née en 1937 à Paris. XXᵉ siècle. Française.
Peintre. Lettriste.
Elle fit partie du groupe lettriste à partir de 1970. Aux alphabets classiques, elle intègre un alphabet inventé à partir de schémas

de positions chorégraphiques. Elle mêle aussi à ses compositions divers objets qu'elle aligne le plus souvent comme sur une portée musicale.

SCARON Alexandre Joseph

Né en 1788 à Bruxelles. Mort en 1850 à Ixelles. XIXe siècle. Belge.

Peintre de fleurs et de fruits.

Le Musée de Bruxelles conserve de lui un tableau de fleurs.

VENTES PUBLIQUES : BRUXELLES, 20 mars 1973 : *Panier de fleurs et œufs* : BEF 90 000.

SCARONI Annibale

Né en 1891 à Brescia (Lombardie). XXe siècle. Italien.

Peintre de paysages.

VENTES PUBLIQUES : ROME, 11 déc. 1990 : *Canal à Chioggia* 1925, h/t (86x117) : ITL 5 750 000 – MILAN, 21 déc. 1993 : *Le canal des mendiants à Venise* 1937, h/t (65x80) : ITL 2 990 000.

SCARPA Gino

Né en 1924 à Venise (Vénétie). XXe siècle. Actif au Danemark. Italien.

Peintre, sculpteur. Abstrait.

Après avoir étudié l'architecture, il décida de peindre vers 1945 ; il enseigna l'histoire de l'art au lycée de Bressanone de 1953 à 1957.

Il expose depuis 1956 participant à des expositions de groupe importantes : 1948 Biennale de Venise ; 1948, 1959 Quadriennale de Rome.

Ses œuvres mettent en jeu des combinaisons complexes de matériaux, généralement ciment et cuivre. Son abstraction se fonde souvent sur l'observation des pierres runiques de l'Antiquité scandinave.

BIBLIOGR. : Bernard Dorival, sous la direction de... : *Peintres contemp.*, Mazenod, Paris, 1964.

MUSÉES : BOLZANO – CHARLOTTENBURG – COPENHAGUE – TRENTE – VENISE – VIENNE.

VENTES PUBLIQUES : ROME, 4 avr. 1974 : *Sol Lilja*, bois, plâtre, alu. : ITL 700 000 – PARIS, 24 mars 1988 : *Couple de danseurs*, deux bronzes (H. 20,5 et H. 23) : FRF 11 000 – COPENHAGUE, 4 mars 1992 : *Danse sur le fleuve*, h/t (100x80) : DKK 4 100.

SCARPA Michel

Né en 1942 à Paris. XXe siècle. Français.

Peintre de collages.

En 1958, il s'installe à Londres pour étudier à la Chelsea School of Art. Il montre ses œuvres dans des expositions personnelles : en 1988 à la Galerie Pierre Lescot à Paris, en 1989 à Zurich et Bâle, en 1990 à Cannes, Seattle et Liège, en 1991 à Marseille, Saint-Paul de Vence, Lyon, Saint-Rémy de Provence, Vence et Cannes. Il a participé en 1992 au Salon Découvertes à Paris, présenté par la galerie Eterso de Cannes.

Il réalise des collages, exclusivement à partir de magazines déchirés et froissés, qui possèdent de ce fait un volume. Ses œuvres, abstraites de loin, évoquent de près un monde foisonnant haut en couleurs, riches de figures, de mots.

BIBLIOGR. : Catalogue *Scarpa*, galeries Eterso, Cannes et Graf und Schelble, Bâle, Z' Éditions, 1992.

SCARPAGNI Antonio, dit lo Scapargnino

Mort en 1558 à Venise. XVIe siècle. Italien.

Sculpteur.

Cet artiste travailla à Venise, notamment à San Giovanni et à San Sebastian. On le cite encore comme ayant terminé avec P. Lombardo les sculptures de la façade orientale du Palais Ducal.

SCARPARIO Giovanni, dit Popossio

XIVe siècle. Actif à Udine en 1352. Italien.

Peintre de blasons.

SCARPATIO Vittore ou Scarpazza. Voir CARPACCIO

SCARPETTA Antonio, pour lo Scarpetta. Voir MARA Antonio

SCARPINATO Francesco

Né en Sicile. XIXe siècle. Italien.

Peintre de paysages.

Il exposa à Venise, Turin, Rome, Livourne.

SCARPITTA Salvatore

Né en 1919 à New York. XXe siècle. Actif depuis 1936 en Italie. Américain.

Peintre, sculpteur.

Après une enfance américaine, il arrive en Italie en 1936 et s'y fixe.

Il fait sa première exposition à Rome en 1949, y expose de nouveau en 1951, 1955, 1956. En 1959, il expose pour la première fois à New York.

Des années cinquante, Scarpetta parle brièvement comme d'un temps de transition, d'éveil. Écoutons plutôt : « Mes premiers tableaux ont été des tableaux arrachés, dans lesquels j'ai littéralement déchiré la toile. La toile m'était devenue tellement hostile que pour trouver une certaine paix avec moi-même j'ai dû l'arracher et de ces morceaux j'ai fait mes toiles. » C'était à Rome en 1957. Et, de fait, ses toiles à cette époque sont comme des patchworks informels ; des coutures, des nœuds, des tressages interviennent, révélant une matière neutre, parce que monochrome ou faite de subtiles variations de beiges, d'écrus et de toiles brutes, mais aussi sensuellement incrustée. Un voyage à New York en 1959 cristallise un peu plus son travail, son obsession. La crasse new yorkaise le fascine, comme l'expression la plus juste de la civilisation américaine. Sans recourir aux graffiti ou aux salissures, comme un Tapies, il s'en tient à des assemblages de toiles vierges, mais les fige, les paralyse en les enduisant de plastique, les frappant d'inertie, les engonçant comme des saletés qui s'incrustent, en maintenant l'attention sur la toile. Poursuivant cette idée d'inertie de la texture, Scarpitta remplace ensuite la toile par des bandes élastiques soudain immobilisées elles aussi par le plastique, mais encore susceptibles d'évoquer l'idée de tension. La couleur intervient alors, monochrome, mais une couleur spécifique, unique. Ne reproduisant pas deux fois le même rouge ou le même gris, Scarpitta finalement produit peu. Vers 1965, les compositions au X, diagonales prises dans un cadre de carton ou dans une construction en bois, apparaissent comme un intermède dans son œuvre. Il réalise en effet ensuite des *Tableaux de sangles et de coupures*. Pourtant en 1964 son œuvre prend une nouvelle orientation, fouillant, scrutant un passé, cherchant à fixer des réminiscences, voulant retrouver l'univers de son enfance et ses fascinations, Scarpitta en vient à construire de vieilles voitures de course, faites d'abord de bric et de broc, puis par la suite reproduites de plus en plus fidèlement. Cette exploration de toute une mythologie du souvenir n'a rien d'exceptionnel dans le monde artistique de la fin des années soixante, et les bolides de Scarpitta sont à rapprocher des aéroplanes du jeune Belge Panamarenko.

■ P. F.

VENTES PUBLIQUES : MILAN, 4 juin 1974 : *Mariage secret* : ITL 7 000 000 – ROME, 10 avr. 1990 : *Composition 1956*, temp./ pap. (70x50) : ITL 4 000 000 – NEW YORK, 31 mai 1990 : *Le Pinacle* 1928, bronze (H. 46,4) : USD 880 – ROME, 9 avr. 1991 : *Sans titre*, h/t (60x80) : ITL 12 000 000 – ROME, 30 nov. 1993 : *Nature morte aux bouteilles*, h/t (50x60) : ITL 2 875 000 – NEW YORK, 23 fév. 1994 : *Marchandise rouge*, h. et fibre de verre/t. (190,5x154,9) : USD 26 450 – MILAN, 2 avr. 1996 : *Manifestation à New York* 1954, h/t (65x80) : ITL 9 775 000 – MILAN, 20 mai 1996 : *Mariage secret 1962*, peint./t. (162x130) : ITL 41 400 000.

SCARPITTA Salvatore Cartaino

Né le 28 février 1887 à Palerme (Sicile). XXe siècle. Actif aux États-Unis. Italien.

Sculpteur de portraits, bustes.

Il fit ses études à Palerme et Rome. Il fit les portraits de *Serge Rachmaninoff*, de *Marlène Dietrich* et de *Mussolini*.

VENTES PUBLIQUES : NEW YORK, 24 avr. 1981 : *Jeune enfant et oie*, bronze, fontaine (H. 79) : USD 2 800.

SCARRATA Francesco

XVIIe siècle. Italien.

Peintre.

Il a peint *La Madone d'Itria* dans l'église Saint-Nicolas de San Stefano Medio à Messine.

SCARSELL Jessie E.

XIXe siècle. Australienne.

Peintre de marines.

Le Musée de Sydney conserve d'elle *Rivage désert*.

SCARSELLA Ippolito. Voir SCARCELLA

SCARSELLA Sigismondo. Voir SCARCELLA

SCARSELLI Adolfo

Né en 1866 à Florence (Toscane). XIXe-XXe siècles. Italien.

Peintre de genre.

Il fut élève de l'académie des beaux-arts de Florence et de Giovanni Fattori. Il a surtout exposé à Florence.

MUSÉES : ROME (Gal. Mod.) : *Fior di mestizia*.

SCARSELLI Alessandro

Né en 1684. Mort en 1773. XVIIIe siècle. Italien.

Miniaturiste et copiste, graveur au burin et sur bois.
Mari de Maria Catarina Scarselli. Il travailla à Bologne.

SCARSELLI Giovanni Pietro
XVII^e siècle. Actif à Bologne vers 1680. Italien.
Peintre de décorations.
Il peignit des scènes bibliques dans la chapelle du Crucifix de Saint-Jacques Majeur de Bologne.

SCARSELLI Girolamo ou Scarsello
XVII^e siècle. Actif à Bologne vers 1670. Italien.
Peintre et aquafortiste.
Élève de Fr. Gessi. Il travailla à Bologne, à Milan et à Turin.

SCARSELLI Maria Catarina. Voir CANOSSA-SCARSELLI

SCARSELLINO Ippolito ou Scarsello. Voir SCARCELLA

SCARSERDON Guillelmo
XIV^e siècle. Espagnol.
Peintre.
Il travailla en 1328 dans la cathédrale de Palma de Majorque.
Probablement identique à Guillelmo Scardon.

SCARTEZZINI Giovanni Battista Antonio ou Scartezini
Né à Civezzano près de Trieste. Mort le 9 décembre 1726 à Mais près de Merano. XVIII^e siècle. Italien.
Peintre de paysages et de fleurs, brodeur.
Le Musée des Arts Décoratifs de Berlin conserve des œuvres de cet artiste.

SCARTEZZINI Giuseppe
Né en 1895. Mort en 1967. XX^e siècle. Suisse.
Peintre, aquarelliste.
Musées : AARAU (Aargauer Kunsthaus) : *Teppichknüpfer,* aquar.

SCARVELLI Spyridon ou Spiridon
Né en 1868. Mort en 1942. XIX^e-XX^e siècles. Grec.
Peintre de paysages, aquarelliste, dessinateur.
Ventes Publiques : LONDRES, 30 mars 1990 : *Corfou,* cr. et aquar. (30x46) : **GBP 4 180** – BOLOGNE, 8-9 juin 1992 : *Ruelle orientale,* aquar. (35x24,5) : **ITL 1 840 000** – LONDRES, 18 juin 1993 : *Sur le Nil,* aquar./pap. (24x39) : **GBP 2 300** – LONDRES, 17 nov. 1993 : *Pêcheurs sur la grève à Corfou,* aquar. (28x61) : **GBP 5 980** – LONDRES, 16 mars 1994 : *Vues de Corfou,* aquar., une paire (chaque 22,5x44) : **GBP 4 140** – ROME, 13 déc. 1995 : *Corfou et Village grec au bord de la mer,* aquar./pap., une paire (27x47) : **ITL 6 670 000** – LONDRES, 12 juin 1996 : *Vues de la côte de Corfou,* aquar., une paire (chaque 28x48) : **GBP 4 370** – NEW YORK, 18-19 juil. 1996 : *Sur le Nil,* aquar./pap. (29,8x53) : **USD 2 070.**

SCATIZZI Sergio
Né en 1918 à Lucques (Toscane). XX^e siècle. Italien.
Peintre de paysages, fleurs, technique mixte.
Ventes Publiques : MILAN, 6 avr. 1976 : *Terre* 1962, techn. mixte/t. (40x50) : **ITL 330 000** – MILAN, 14 déc. 1988 : *Vase de fleurs,* h/t (60,5x50) : **ITL 1 400 000** – MILAN, 20 mars 1989 : *Paysage,* h/cart. (71x50,5) : **ITL 1 700 000** – MILAN, 7 juin 1989 : *Environs de Valdinievole* 1949, h/cart. (72x51) : **ITL 4 000 000** – MILAN, 7 nov. 1989 : *Paysage* 1983, h/t (558x55) : **ITL 2 400 000** – MILAN, 27 sep. 1990 : *Paysage,* h/cart. (47,5x34) : **ITL 700 000** – MILAN, 14 avr. 1992 : *Paysage,* h/cart. (71x55) : **ITL 2 500 000.**

SCATTAGLIA Pietro
XVIII^e siècle. Actif à Venise dans la seconde moitié du XVIII^e siècle. Italien.
Graveur au burin, et éditeur.
Il collabora avec Innoc. Alessandri. Le Musée Municipal de Padoue possède quelques feuillets gravés par cet artiste.

SCATTER Francis
XVI^e siècle. Actif dans la seconde moitié du XVI^e siècle. Britannique.
Graveur au burin.
Il grava des cartes géographiques.

SCATTOLA Domenico
Né en 1814 à Vérone. Mort le 8 juin 1876 à Milan. XIX^e siècle. Italien.
Peintre de genre.
L'académie Carrara de Bergame et la Pinacothèque de Vérone conservent des peintures de cet artiste.
Ventes Publiques : MILAN, 7 nov. 1985 : *Scène médiévale,* h/t (116x96) : **ITL 4 000 000.**

SCATTOLA Ferruccio
Né le 15 septembre 1873 à Venise (Vénétie). Mort en 1950 à Rome (Latium). XIX^e-XX^e siècles. Italien.
Peintre de paysages, marines. Postimpressionniste.
Autodidacte, il subit de loin l'influence des maîtres impressionnistes français.
Musées : MILAN (Mus. d'Art mod) : *Fin de mars* – PARIS (Anc. Mus. du Luxembourg) : *Nocturne à San Gimignano* – ROME (Mus. d'Art mod) : *Marché à Assise* – *Le Maréchal-Ferrant* – *Rochers de craie près de Voterra* – TRIESTE (Mus. Revoltella) – UDINE (Mus. Marangoni).
Ventes Publiques : MILAN, 30 oct. 1984 : *La cour intérieure,* h/t (77x91) : **ITL 2 800 000** – ROME, 25 mai 1988 : *Place de village,* h/pan. (13,5x19,5) : **ITL 1 100 000** – ROME, 14 déc. 1988 : *Marine,* h/t (25x32,5) : **ITL 750 000** – MILAN, 14 juin 1989 : *Jour de pluie près de Cadore,* h/pan. (20x28) : **ITL 1 400 000** – ROME, 29 mai 1990 : *La long d'un canal à Venise,* h/cart. (35x49) : **ITL 2 070 000** – ROME, 29-30 nov. 1993 : *Chevaux,* h/cart. (24x35) : **ITL 1 179 000** – MILAN, 22 mars 1994 : *Bicoques,* h/cart. (24,5x33,5) : **ITL 2 990 000** – ROME, 23 mai 1996 : *Barque à Venise,* h/pap. (50x50) : **ITL 1 265 000.**

SCAUFLAIRE Edgard
Né en 1893 à Liège. Mort en 1960. XX^e siècle. Belge.
Peintre de scènes de genre, figures, nus, portraits, animaux, intérieurs, natures mortes, aquarelliste, pastelliste, dessinateur, peintre de cartons de tapisserie, peintre de cartons de mosaïques, peintre de compositions décoratives, illustrateur. Fantastique.
Il fut élève d'Adrien de Witte, d'Émile Berchmans et Auguste Donnay à l'École des Beaux-Arts de Liège. Il fut d'abord journaliste. Il anima le groupe *L'Atelier libre.*
Il figura, en 1948, au Salon d'Art Moderne et Contemporain de Liège. Il exposa à Bruxelles, au Cercle des Beaux-Arts de 1923 à 1944.
Il peignit des toiles dont le critique d'art P. Fierens signale le caractère fantastique. Il subit les influences de Picasso et de Georges Braque, mais aussi du groupe de Lathem et de Gustave de Smet. Il a réalisé des peintures décoratives pour des écoles communales liégeoises.

ed. Scauflaire

Musées : BÂLE – BRUXELLES – LIÈGE (Mus. de l'Art wallon) : *Autoportrait* 1952 – LIÈGE (Cab. des Estampes) : *Le Nu sage* – LA LOUVIÈRE – VERVIERS.
Ventes Publiques : BRUXELLES, 23 mars 1977 : *Portrait de femme* 1921, dess. rehs. (43x34) : **BEF 12 000** – BREDA, 26 avr. 1977 : *Nus couchés,* past. (48x63) : **NLG 2 800** – ANVERS, 17 oct. 1978 : *Pêcheur et astérie* 1929, h/t (70x46) : **BEF 55 000** – BRUXELLES, 12 déc 1979 : *Les errants* 1928, dess. en coul. (48x63) : **BEF 40 000** – ANVERS, 8 mai 1979 : *Oiseaux* 1957, gche : **BEF 26 000** – ANVERS, 23 oct 1979 : *Nature morte à la bouteille verte,* h/t (46x70) : **BEF 38 000** – BRUXELLES, 27 mars 1990 : *Nus couchés* 1925, dess. (42x70) : **BEF 75 000** – AMSTERDAM, 23 mai 1991 : *Sans titre* 1925, verre églomisé (40x49,5) : **NLG 9 200** – LIÈGE, 11 déc. 1991 : *Les trois Grâces,* h/pan. (70x45,5) : **BEF 120 000** – LOKEREN, 21 mars 1992 : *Les forains* 1928, past. (47,5x63) : **BEF 120 000** – LOKEREN, 23 mai 1992 : *Les filles dans la vitrine,* aquar. et past. (48x65) : **BEF 260 000** – LOKEREN, 10 oct. 1992 : *Nature morte* 1952, h/pan. (73x89) : **BEF 120 000** – LOKEREN, 4 déc. 1993 : *Femme au bouquet de fleurs,* verre églomisé (57x44) : **BEF 190 000** – AMSTERDAM, 7 déc. 1994 : *Oiseaux,* h/cart. (43,5x89,5) : **GBP 2 300** – LOKEREN, 20 mai 1995 : *Les Hommes rouges* 1920, h/t (100x76) : **BEF 330 000** – LOKEREN, 8 mars 1997 : *Homme assis,* fus. (35x25) : **BEF 15 000.**

SCAVENIUS Roger ou Fergus Roger
Né le 24 octobre 1880 à Klinthom. XX^e siècle. Danois.
Peintre de compositions religieuses.
Il fut élève de Frede Vermehren, John Rhode et Jens Ferdinand Willumsen. Il vécut et travailla à Hellerup près de Copenhague. Il a peint un *Christ en croix* dans l'église de Hellun.

SCAVERY Pieter ou P. R.
XVII^e siècle. Actif à Utrecht vers 1672. Hollandais.
Sculpteur.
On cite de lui *Deux fous se taquinant,* œuvre conservée à Amsterdam.

SCAWEN
XVIII^e siècle. Travaillant vers 1770. Britannique.
Graveur.
Il a gravé le portrait de *George Lord Pigot*. Il privilégia la technique au grattoir.

SCAYCHIS. Voir **SCHAYCK**

SCAZERI Giovanni Antonio. Voir **SCACCIERA**

SCAZZOLA Paolo Antonio de ou **Scazzoli**
XV^e-XVI^e siècles. Actif à Crémone de 1475 à 1506. Italien.
Peintre de compositions religieuses.
VENTES PUBLIQUES : MILAN, 21 avr. 1988 : *Mère et l'Enfant, anges et deux saints*, détrempe/bois (114,5x47,5) : **ITL 150 000 000.**

SCEEMACKER
XVIII^e siècle. Français.
Sculpteur et architecte.
Membre de l'Académie Saint-Luc. Il participa aux expositions de cette compagnie entre 1756 et 1764.

SCEIBEL Johann Joseph I. Voir **SCHEUBEL**

SCELLES Jean
XVIII^e siècle. Travaillant à Caen de 1728 à 1730. Français.
Peintre.
Il fut chargé de la peinture d'un tableau d'autel pour l'église Saint-Gilles de Caen.

SCELLIER Madeleine
Née en 1928 à Saint-Denis (Seine-Saint-Denis). XX^e siècle.
Française.
Peintre de figures, illustratrice, aquarelliste.
Elle fut élève de Georges d'Espagnat, à l'école des beaux-arts de Paris, où elle vit et travaille. Elle exposa aux Salons des Moins de Trente Ans, des Femmes Peintres, dont elle fut membre sociétaire. Elle a illustré *Poèmes interdits* et *Moments* de Simone Michel Azias de silhouettes gracieuses, *Contes à Ninon* d'Émile Zola de seize lithographies.
MUSÉES : PARIS (BN) : *Nu à la fleur*, litho.

SCELLINC Heinric
XV^e siècle. Actif à Gand en 1426. Éc. flamande.
Peintre.

SCELZA Italo
Né en 1939 à Avellino. XX^e siècle. Italien.
Peintre de paysages urbains. Nouvelles Figurations.
Il expose surtout en Italie, à Rome (1962, 1973), Naples (1964), Florence (1973). Sa peinture se rapproche des courants de la Nouvelle Figuration. Avec des raccourcis et une schématisation qui jouent sur les rapports géométriques, il décrit la vie urbaine, les bâtiments, le monde industriel. Désertés, silencieux, inhumains, ces lieux sont plus souvent envahis de sunlights et de projecteurs que du soleil.

SCÈNES DE..., Maître des. Voir **MAÎTRES ANONYMES**

SCEPENS Elisabeth ou **Scepins**. Voir **SCHEPERS**

SCERANO. Voir **SCHERANO**

SCERMIER Cornelis. Voir **SCHERMIER**

SCERRIER Michael ou **Michel** ou **Schernier**
XVI^e siècle. Actif à Bruges. Belge.
Sculpteur.
Il fit en 1551, avec Lancelot Blondeel le tombeau de l'archiduchesse Marguerite d'Autriche, dans le cloître de l'Annonciation à Bruges.

SCETI Gaudenzio
Mort en 1698. XVII^e siècle. Actif à Campertogno. Suisse.
Sculpteur et graveur sur bois.
Il sculpta l'autel dans l'église Saint-Martin de Rocca Pietra.

SCETO Jean
Né à Riva-Valsecicia. XIX^e siècle. Italien.
Sculpteur.
Élève de l'École des Beaux-Arts de Lyon et de Carpeaux. Il débuta au Salon de 1869.

SCEUTRE Jean
XIV^e-XV^e siècles. Actif à Lille. Français.
Sculpteur.
Il sculpta le pignon de l'Hôtel de Ville et les armoiries de la ville pour le cimetière de l'église Saint-Étienne.

SCEVENELS Auguste
Né en 1922 à Liège. XX^e siècle. Belge.
Peintre. Abstrait-matiériste.
Il est autodidacte.

SCEVOLA Victor Lucien Guirand de. Voir **GUIRAND DE SCÉVOLA**

SCHAACK Abraham
Né en 1707. Mort en 1752. XVIII^e siècle. Actif à Amsterdam.
Hollandais.
Miniaturiste amateur.
Il a peint des portraits de sa famille et de lui-même.

SCHAACK Jean
Né en 1895 à Walferdange. Mort en 1959 à Luxembourg. XX^e siècle. Luxembourgeois.
Peintre de compositions religieuses, portraits, paysages.
Il fut élève des écoles d'artisans de Luxembourg, des Arts décoratifs de Strasbourg et Munich puis travailla dans l'atelier de Walter Thor et August Hoffmann à Munich puis, de 1917 à 1920, étudia à l'académie des beaux-arts de Munich. Il fut l'un des membres fondateurs du premier Salon de la Sécession en 1927 à Luxembourg.
BIBLIOGR. : In : Catalogue de l'exposition *150 Ans d'art luxembourgeois*, Mus. nat. d'Hist. et d'Art, Luxembourg, 1989.
MUSÉES : LUXEMBOURG (Mus. Nat. d'Hist. et d'Art) : *Paysage* 1916 – *Autoportrait* 1919 – *Saint Sébastien* 1926.

SCHAACK Jeremias Van. Voir **SCHAAK**

SCHAAF Anton
Né le 22 février 1869 à Milwaukee (Wisconsin). XIX^e-XX^e siècles. Américain.
Sculpteur.
Il fut élève de Shirley Cox, James Carroll Beckwith, Augustus Saint-Gaudens et de l'académie nationale de dessin à New York. Il fut membre de la Fédération américaine des arts. Il sculpta des monuments commémoratifs et les statues de plusieurs généraux américains.

SCHAAG
XVIII^e siècle. Allemand.
Sculpteur.
Il sculpta deux monuments vers 1723 dans le cimetière d'Altstadt de Kassel.

SCHAAK B. ou **C.** et **P.** ou **Schaek**
XVII^e siècle. Actif à Rotterdam. Hollandais.
Peintre de genre et de natures mortes.
On cite de lui *Vanitas*, peinture conservée à Amsterdam.

B Schaak f

SCHAAK J. S. C.
XVIII^e siècle. Britannique.
Portraitiste et peintre de genre et d'histoire.
Il vécut à Westminster, travaillant de 1761 à 1769. La National Portrait Gallery à Londres, conserve de lui les portraits de *James Wolfe*, et de *Charles Churchill*.
VENTES PUBLIQUES : LONDRES, 9 déc. 1927 : *Général Wolfe dirigeant les opérations à Québec* : **GBP 630** – LONDRES, 25 fév. 1938 : *Le général Wolfe* : **GBP 183.**

SCHAAK J. Van
XVIII^e siècle. Actif à La Haye dans la première moitié du XVIII^e siècle. Hollandais.
Médailleur.
Il exécuta des médailles à l'effigie de *J. Fr. Helvetius* et de *Bombardus Sandijk*.

SCHAAK Jeremias Van ou **Schaack**
XVII^e siècle. Actif à Delft.
Graveur et peut-être peintre de genre.
Maître de Delft en 1695. Il a gravé des sujets mythologiques et des portraits.

SCHAAK Willem ou **Schaeck**
XVIII^e siècle. Travaillant vers 1700. Hollandais.
Dessinateur et graveur.
Il privilégia la technique au grattoir.

SCHAAK Willem
XVIII^e siècle. Actif à Alkmaar en 1720. Hollandais.
Peintre.

SCHAAL Louis Jacques Nicolas

Né le 13 février 1800 à Paris. Mort après 1859. xixe siècle. Français.

Peintre, graveur au burin et écrivain d'art.

Élève de Daguerre et de Léthière. Entré à l'École des Beaux-Arts le 6 novembre 1816, il exposa fréquemment au Salon de 1825 à 1853. Il paraît s'être occupé d'arts décoratifs. On lui doit plusieurs ouvrages, notamment *Traité de Paysage*, avec vingt-quatre lithographies et *Régénération des Empires de l'Ouest par les Beaux-Arts*.

SCHAAL Solange

Née le 29 juillet 1899 à Saint-Germain-en-Laye (Yvelines). xxe siècle. Française.

Peintre de figures, nus, portraits, paysages, natures mortes.

Elle expose à Paris, au Salon d'Automne depuis 1926.

Elle a peint des paysages de France, particulièrement dans le sud-ouest, et d'Espagne, Italie, Allemagne, Suède, Norvège, Danemark, Suisse, Portugal, Afrique du Nord. Elle a peint aussi des figures, des nus, des portraits. La critique a souvent noté l'heureuse influence du sévère Derain sur ce peintre sachant conserver le meilleur de sa spontanéité. G. Turpin parle d'un « vérisme toujours atténué par une poésie pleine de charme ». On citera : *La Danseuses égyptienne – Femme endormie – Nature morte à la soupière – Panier de fruits sur une fenêtre ouverte – Paysage de Dordogne – Femme à la mantille*.

Musées : Cahors : *Paysage de Cahors* 1928.

SCHAALER Hans. Voir SCHALLER

SCHAALJE C. J.

xviiie-xixe siècles. Hollandais.

Peintre de natures mortes, fleurs et fruits.

Il travailla à Leyde entre 1790 et 1806.

Musées : Spire (Mus. Nat.) : deux natures mortes.

Ventes Publiques : New York, 11 jan. 1996 : *Nature morte de roses, volubilis, tulipes, iris et autres fleurs dans un vase sur un entablement* 1806, h/pan. (43,2x33) : **USD 17 250**.

SCHAAN Paul

Né à Saint-Petersbourg, de parents français. xixe-xxe siècles. Français.

Peintre de genre, architectures.

Il participa à Paris au Salon des Artistes Français, dont il fut membre sociétaire. Il reçut une mention honorable en 1892.

Ventes Publiques : New York, 2 fév. 1906 : *Mise en liberté* : **USD 290** – Paris, 11 fév. 1919 : *La partie de cartes* : **FRF 11 000** – Paris, 14 nov. 1924 : *Les deux gourmets* : **FRF 1 750** – Paris, 23 jan. 1950 : *Scène de mousquetaire : la fin du repas* : **FRF 15 100** – Londres, 27 fév. 1973 : *Le badaud* : **GBP 650** – Paris, 4 déc. 1974 : *Le réveillon des cardinaux* 1924 : **FRF 5 800** – New York, 28 oct. 1981 : *Ecclésiastique nourrissant un perroquet* 1907, h/pan. (45,7x37,5) : **USD 3 000** – New York, 16 déc. 1983 : *La Partie de tric-trac* 1911, h/pan. (65x53,4) : **USD 3 600** – Paris, 4 mai 1988 : *La sérénade*, h/pan. (47x39) : **FRF 16 000** – Versailles, 5 mars 1989 : *Nature morte au gobelet et aux fruits*, h/pan. (22,5x31) : **FRF 6 800** – Paris, 20 fév. 1990 : *Le secrétaire de Monseigneur*, h/pan. (55x46) : **FRF 22 000** – Paris, 22 mars 1990 : *Les maraîchers*, h/pan. (34x26) : **FRF 11 000** – New York, 16 fév. 1993 : *Napoléon* 1912, h/pan. (34,8x26,8) : **USD 1 870** – Londres, 17 mars 1993 : *Juste une goutte*, h/pan. (54x65) : **GBP 7 475** – Paris, 27 mai 1994 : *Le champagne*, h/t (54x64) : **FRF 17 000** – New York, 19 jan. 1995 : *La bonne bouteille*, h/t (54,6x66) : **USD 7 475**.

SCHAAP Egbert Rubertus Derk

Né le 4 juillet 1862 à Niglevecht. Mort en 1939. xixe-xxe siècles. Hollandais.

Peintre de compositions animées, paysages.

Il écrivit aussi sur l'art.

Musées : Amsterdam (Mus. Nat.) – Amsterdam (Mus. mun.) : *Pommier en fleurs*.

Ventes Publiques : Vienne, 14 sep. 1983 : *Paysage de printemps*, h/t (34x50) : **ATS 25 000** – Amsterdam, 2 mai 1990 : *Printemps éblouissant*, h/t (59x93) : **NLG 4 830** – Amsterdam, 5-6 fév. 1991 : *Paysan et sa charrette dans une rue de village en automne*, h/t (62x90,5) : **NLG 1 840** – Amsterdam, 14 sep. 1993 : *Printemps*, h/t (58x92) : **NLG 1 380** – Amsterdam, 19 oct. 1993 : *Villa Nova à Bosch*, h/t (38x59,5) : **NLG 1 150**.

SCHAAP H. W. J., née Van der Pek

xxe siècle. Hollandaise.

Peintre.

Elle est la femme d'Egbert Rubertus Deck Schaap.

SCHAAP Hendrik

Né en 1878. Mort en 1955. xxe siècle. Hollandais.

Peintre de marines.

Ventes Publiques : Amsterdam, 7 nov. 1995 : *Vue d'un port*, h/t (31x40,5) : **NLG 1 770**.

SCHAAP Henri

Né en 1778. Mort en 1850 ? xixe siècle. Hollandais.

Peintre de marines.

Le Musée de Bruxelles conserve de lui quatre aquarelles.

Ventes Publiques : Cologne, 27 juin 1974 : *Bateau de guerre* : **DEM 8 500**.

SCHAAP W.

xixe siècle. Hollandais.

Peintre de marines.

Il fut à Utrecht en 1806 et en 1820, il vint s'établir à Amsterdam.

SCHAAR Erzsebet ou Elisabeth

Née le 27 juillet 1908 à Promontor. Morte en 1975 à Budapest. xxe siècle. Hongroise.

Sculpteur.

Elle fut élève de Zsigmond Kisfaludi Strobl à l'académie des beaux-arts de Budapest, où elle vécut et travailla, puis elle se rend à Paris, Munich et à Vienne.

Elle expose depuis 1926, à Budapest, Vienne, en Italie, à la IXe Biennale de Middelheim, en Norvège, en 1970 à l'Exposition internationale du petit bronze à Madrid. En 1960 et 1966, elle montre ses œuvres dans une exposition personnelle à Budapest. Elle a reçu de nombreux prix : premier prix des Jeunes Szinyei, prix Munkacsy, en 1969 premier prix de la Biennale des Statuettes de Pecs.

Elle a débuté sous l'influence d'un sensualisme encore impressionniste. Des motifs surréalistes s'introduisirent dans son style figuratif. Dans la période suivante, ses sculptures sont des matérialisations de portions d'espace : *Intérieur* de 1967, *Entre les portes* de 1967, *Entre deux murs* de 1968, *Voûtes* de 1969, *Entre les maisons* (...), mettent en scène le lien entre l'homme et l'architecture. Poursuivant ses recherches de l'espace intérieur (qui serait bien le contraire du vide), ses formes tendent à la plus grande pureté synthétique.

Bibliogr. : Géza Csorba : Catalogue de l'exposition *Art hongrois contemporain*, Musée Galliera, Paris, 1970.

SCHAAR Monique

Née en 1939 à Bruxelles. xxe siècle. Belge.

Peintre. Naïf.

Elle se spécialisa dans les arts décoratifs.

SCHAAR Pierre

Né le 30 juillet 1872 à Bruxelles. xixe-xxe siècles. Belge.

Sculpteur d'animaux, médailleur.

Il fut élève de l'académie des beaux-arts de Bruxelles. Il sculpta surtout des chiens.

SCHAAR Pinchas. Voir SHAAR

SCHAAR Sipke Van der

Né en 1879. Mort en 1961. xxe siècle. Hollandais.

Peintre de compositions animées.

Ventes Publiques : Amsterdam, 5-6 nov. 1991 : *Personnages dans une oasis*, h/t (94x140) : **NLG 3 450**.

SCHAARDT Carl

Né en 1722 à Berlin. Mort après 1786. xviiie siècle. Allemand.

Peintre et aquafortiste.

SCHAARDT Franz Philipp

Né en 1763 à Berlin. xviiie siècle. Allemand.

Peintre de décorations.

Fils de Carl Schaardt. Il fut peintre à Schwedt en 1783.

SCHAARSCHMIDT Friedrich

Né le 4 février 1863 à Bonn. Mort le 13 juin 1902 à Böblingen. xixe siècle. Allemand.

Peintre d'histoire et de paysages et écrivain d'art.
Élève de Wilhelm Sohn, à l'Académie de Düsseldorf. Il peignit des paysages, pris souvent sur des sites italiens. Il fut écrivain d'art et conservateur de l'Académie de Düsseldorf. Il exposa à Berlin à partir de 1891.

SCHAARSCHMIDT Johann Gotthilf
Né le 27 décembre 1823 à Streckewalde près de Wolkenstein. Mort en 1850 à Dresde. XIXᵉ siècle. Allemand.
Sculpteur.
Élève de Fr. Funk et de E. Rietschel. Il a sculpté surtout des portraits-bustes. Il était sourd-muet.

SCHAASBERG Adriaen
XVIIIᵉ siècle. Actif à La Haye en 1733. Hollandais.
Peintre et médailleur (?).
Père de Simon Schaasberg.

SCHAASBERG Simon
Mort après 1794. XVIIIᵉ siècle. Actif à La Haye. Hollandais.
Peintre de paysages et de portraits, miniaturiste et silhouettiste.
Fils d'Adriaen Schaasberg. Il était en 1779 dans la Gilde de La Haye.

SCHAB Oskar von
Né le 1ᵉʳ août 1901 près de Parme, de parents allemands. XXᵉ siècle. Allemand.
Peintre.
Il fut élève de l'académie des beaux-arts de Munich. Il vécut et travailla à Berlin.

SCHABARD Thomas
XVIIIᵉ siècle. Autrichien.
Peintre.
Il a peint des tableaux d'autel pour l'église de Saar (Moravie) en 1705.

SCHABATKA Ferenc ou Franz
XIXᵉ siècle. Actif à Temesvar et à Pest dans la première moitié du XIXᵉ siècle. Hongrois.
Peintre de dessinateur.
Il exécuta des dessins zoologiques pour le Musée National de Budapest.

SCHABEL August
Né le 26 mai 1845 à Schwäbisch-Gmünd. Mort en août 1920 à Munich (Bavière). XIXᵉ-XXᵉ siècles. Allemand.
Sculpteur, médailleur.
Il fut élève d'August von Kreling.

SCHABELITZ Rudolph Frederic
Né le 10 juin 1884 à Stapleton (État de New York). XXᵉ siècle. Américain.
Peintre, illustrateur.
Il fut élève de Carl Marr à Munich. Il fut membre du Salmagundi Club.
VENTES PUBLIQUES : NEW YORK, 27 jan. 1984 : Second Avenue, h/t (55,9x50,8) : USD 1 800.

SCHABENHENGST Sigmund
XVIᵉ siècle. Allemand.
Sculpteur.
Il travailla à Munich de 1533 à 1544.

SCHABERG Laura
Née le 5 mai 1866 à Münster (Rhénanie-Westphalie). XIXᵉ-XXᵉ siècles. Allemande.
Peintre, graveur.
Elle fut élève de Max Uth. Elle vécut et travailla à Halberstadt.

SCHABERSCHUL Max
Né le 20 août 1875 à Dresde (Saxe). XXᵉ siècle. Allemand.
Peintre, illustrateur.
Il vécut et travailla à Langebrück. Il fut élève de Gotthardt Kuehl.

SCHABERT Eduard Anton
Né le 7 avril 1826 à Mitau (nom allemand de Ielgava, Lettonie). Mort le 7 septembre 1854 à Mitau. XIXᵉ siècle. Allemand.
Lithographe.
Fils d'Ernst David Schabert.

SCHABERT Ernst David
Né le 17 février 1796 à Mitau (nom allemand de Ielgava, Lettonie). Mort le 24 février 1853 à Mitau. XIXᵉ siècle. Allemand.
Miniaturiste et lithographe.
Élève de K. A. Senff.

SCHABERT Melchior
XVIᵉ siècle. Actif à Donauwörth. Allemand.
Sculpteur sur bois.
Il a sculpté des stalles de l'église d'Auhausen en 1520.

SCHABET Fidelis
Né le 21 juin 1813 à Wurzach. XIXᵉ siècle. Actif à Munich. Allemand.
Peintre d'histoire et portraitiste.
Élève de von Cornelius. Il peignit de nombreux tableaux d'autel pour des églises de Bavière. Le Musée National possède trois fresques représentant des scènes de l'histoire bavaroise.

SCHABINGER VON SCHOWINGEN Julius Thomas
Né le 4 mars 1871 à Michefeld. Mort le 9 août 1920 à Munich (Bavière). XIXᵉ-XXᵉ siècles. Allemand.
Peintre de portraits.
Il fut élève de l'académie de Karlsruhe. Il a peint des portraits de juristes italiens pour la salle de justice de San Marin.

SCHABLIK Karoly ou Karl
Né le 10 mars 1876 à Alsosajo. Mort le 21 juillet 1909 à Rosenau. XXᵉ siècle. Hongrois.
Peintre de paysages.
Il fit ses études à Budapest.

SCHÄBLIN Margaretha
XVIIᵉ-XVIIIᵉ siècles. Active à Salzbourg, de 1698 à 1705. Autrichienne.
Peintre.
Elle a peint le tableau d'autel pour l'église Saint-Georges de la citadelle de Salzbourg en 1698.

SCHABRACQ Alexander ou Schabraque
Né en 1957 ou 1963. XXᵉ siècle. Hollandais.
Artiste d'assemblages, technique mixte.
Il vit et travaille à Amsterdam, où il montre ses œuvres dans des expositions personnelles.
À l'aide de matériaux polychromes puis en bronze, il réalise des œuvres surréalistes, laissant libre cours aux associations d'idées les plus inattendues à partir d'objets trouvés ou de décoration.
BIBLIOGR. : Annie Jourdan : Alexander Schabracq, Art Press, nᵒ 170, Paris, juin 1992.
VENTES PUBLIQUES : AMSTERDAM, 22 mai 1990 : Sans titre, relief de fer soudé peint (60x80) : NLG 1 840 – AMSTERDAM, 10 déc. 1992 : Sans titre 1988, néon, écorce, pb, perles de cristal et contreplaqué (80x60x20) : NLG 2 070.

SCHABRACQ Emanuel
XVIIIᵉ siècle. Actif à la fin du XVIIIᵉ siècle. Allemand.
Miniaturiste.
On cite de lui des portraits en miniature.

SCHABUNIN Nikolai Avénirovitch. Voir **CHABOUNIN**

SCHACH Lienhard. Voir **SCHACHT**

SCHACH-DUC Yvonne
Née en 1933 à Vitry-aux-Loges (Loiret). XXᵉ siècle. Française.
Dessinatrice, graveur.
Elle a participé en 1992 à l'exposition De Bonnard à Baselitz – Dix ans d'enrichissements du cabinet des estampes 1978-1988 à la Bibliothèque nationale de Paris.
MUSÉES : PARIS (BN) : Ampedus cinnabarinus – Pyrochroa coccinea 1982, deux grav. au burin.

SCHACHER C.
XIXᵉ siècle. Actif à Edimbourg. Britannique.
Lithographe.
Il a gravé les portraits du Prince consort Albert, de Thos. Charmers et de Jonathan Otley.

SCHACHER Eugen
Né le 29 avril 1861 à Breslau. XIXᵉ-XXᵉ siècles. Allemand.
Peintre de portraits.
Il vécut et travailla à Berlin.

SCHACHINGER Gabriel
Né le 31 mars 1850 à Munich (Bavière). Mort le 9 mai 1912 à Egfing. XIXᵉ-XXᵉ siècles. Allemand.
Peintre de portraits, figures, paysages, fleurs.
Il fut élève de l'académie de Munich et de Carl Theodor Piloty. Après un voyage en Italie, il se fixa à Munich.
MUSÉES : HAMBOURG (Kunsthalle) : Portrait de l'artiste – Le Père de l'artiste – MUNICH (Pina.) : Jeune Fille nue dans l'herbe – Portrait du peintre B. Grönvold.

VENTES PUBLIQUES : LONDRES, 1894 : *Dans le jardin* : **FRF 1 310** – NEW YORK, 23 fév. 1983 : *Portrait de jeune femme à la robe rayée*, past./pap. brun (83,8x76,8) : **USD 4 000** – NEW YORK, 26 oct. 1983 : *Enfant offrant un petit bouquet de fleurs* 1880, h/t (162,5x106,5) : **USD 6 250** – AMSTERDAM, 21 avr. 1994 : *Chagrin d'amour*, h/t (70,5x101) : **NLG 40 250** – LONDRES, 17 juin 1994 : *Pivoines dans un vase sur une table*, h/t (90,2x69,8) : **GBP 24 150**.

SCHACHINGER Hans
Né le 20 mai 1888 à Vienne. XXe siècle. Autrichien.
Peintre de portraits.
Il fut élève de l'académie des beaux-arts de Vienne, où il vécut et travailla.

SCHACHMANN Karl Adolph Gottlieb von, ou Carl Gottlob, ou Gottfried, baron
Né le 28 novembre 1725 au château Hermsdorf (Saxe). Mort le 28 janvier 1789 à Königshayn. XVIIIe siècle. Allemand.
Peintre de paysages et graveur à l'eau-forte.
Il parcourut la Norvège et la Suède. Ses œuvres sont en Saxe. Le Musée de Görlitz conserve des eaux-fortes de cet artiste.

SCHACHNER Thérèse
Née le 29 mai 1869 à Vienne. Morte en 1950. XIXe-XXe siècles. Autrichienne.
Peintre de portraits, paysages, fleurs.
Elle fut élève de Hugo Darnaut et d'Albin Egger-Lienz. Elle fut aussi compositeur.

T. Schachner

VENTES PUBLIQUES : VIENNE, 12 nov. 1980 : *Jour d'été*, h/t (52x68) : **ATS 25 000** – VIENNE, 15 mai 1984 : *La cour de ferme*, h/cart. (38x25,5) : **ATS 25 000** – NEW YORK, 19 janv. 1994 : *Paysage avec un champ d'avoine et des fleurs sauvages*, h/t (66x78,7) : **USD 6 038**.

SCHACHOMAIR Georg
XVIe siècle. Actif à Kempten. Allemand.
Peintre de cartes.

SCHACHOVSKOJ Nicolaï Pavlovitch. Voir CHAKHOVSKY

SCHACHT Daniel, l'Ancien
Né vers 1532. Mort avant 1592. XVIe siècle. Actif à Dantzig. Allemand.
Peintre de portraits.

SCHACHT Daniel, le Jeune
Né vers 1560 à Dantzig. Mort après le 23 juillet 1615 à Dantzig. XVIe-XVIIe siècles. Allemand.
Peintre de portraits.
Fils de Daniel l'Ancien. Il peignit les portraits de Boris Godounoff et de son fils.

SCHACHT Lienhard ou Schach
XVIe siècle. Actif à Nuremberg de 1580 à 1585. Allemand.
Sculpteur.
Il a exécuté les figures de la fontaine de Kronborg de 1576 à 1582.

SCHACHT Rudolf
Né en 1910 à Munich (Bavière). Mort en 1974 à Fribourg (Bade-Wurtemberg). XXe siècle. Allemand.
Peintre.
VENTES PUBLIQUES : COLOGNE, 26 mars 1982 : *La halte à l'auberge*, h/t (90x115) : **DEM 6 000** – COLOGNE, 15 oct. 1988 : *Une visite inattendue*, h/t (100x86) : **DEM 6 500** – NEW YORK, 18-19 juil. 1996 : *Chevaux au paturage*, h/t (48,9x68,6) : **USD 632**.

SCHACHT Wilhelm
Né le 6 décembre 1872 à Leipzig (Saxe). XIXe-XXe siècles. Allemand.
Peintre de paysages.
Il fut élève des académies des beaux-arts de Leipzig et Munich. Il vécut et travailla à Rothenburg. Peintre, il réalisa aussi des lithographies.
VENTES PUBLIQUES : COLOGNE, 18 mars 1983 : *Paysage animé au coucher du soleil*, h/t (77x102) : **DEM 5 000** – COLOGNE, 23 mars 1990 : *Le printemps à Rothenburg*, h/t (40x50) : **DEM 4 500**.

SCHACHTEL Augustin Paul ou Schachtl
Né à Kemnath. Mort le 30 novembre 1605 à Vienne. XVIe siècle. Autrichien.

Peintre.
Il était moine et travailla pour le monastère des Prémontrés de Klosterbruck en Moravie.

SCHACK ou Schaek
XVIIIe siècle. Allemand.
Peintre de paysages.
Il a peint deux paysages des bords du Rhin en 1773.

SCHACK Albert ou Schagk
XVIe siècle. Actif à Königsberg de 1562 à 1581. Allemand.
Peintre de portraits.

SCHACK Franziska
Née le 1er décembre 1788 à Ratisbonne. XIXe siècle. Active à Munich. Allemande.
Paysagiste.
Élève de G. von Dillis.

SCHACK Heinrich Franz ou Schalck ou Schalk ou Schaek
Né en 1791. Mort le 15 octobre 1832 à Karlsruhe. XIXe siècle. Allemand.
Peintre de genre, paysagiste et portraitiste.
Fils de Johann Peter Joseph Schalck. Il travailla à Mayence, Francfort, Karlsruhe. Le Musée de Mayence conserve de lui *La place du marché avec le dôme en 1820*, et des personnalités mayençaises, ainsi que neuf portraits à l'aquarelle.

SCHACK Juliane
Née en 1927 à Düsseldorf (Rhénanie-Westphalie). XXe siècle. Active en France. Allemande.
Peintre, graveur.
Elle vit et travaille à Ramatuelle (Var). Elle a participé en 1992 à l'exposition *De Bonnard à Baselitz – Dix ans d'enrichissements du cabinet des estampes 1978-1988* à la Bibliothèque nationale de Paris.
MUSÉES : PARIS (BN) : *Eau et terre* 1981, litho.

SCHACK Sophus Peter Lassenius
Né le 21 janvier 1811 à Copenhague. Mort le 21 avril 1864 à Copenhague. XIXe siècle. Danois.
Peintre de genre, figures, portraits, illustrateur.
Il suivit les cours de l'Académie de Copenhague et de C. V. Eckersberg. Il fut également écrivain.
MUSÉES : COPENHAGUE (Mus. Nat.) – FREDERIKSBORG : *Portrait de B. Thorwaldsen*.
VENTES PUBLIQUES : COPENHAGUE, 19 août 1981 : *Portrait de famille dans un landau* 1853, h/t (125x93) : **DKK 29 000** – COPENHAGUE, 21 fév. 1990 : *Fristelsen* 1853, h/t (81x61) : **DKK 5 000** – COPENHAGUE, 1er mai 1991 : *Artiste et sa femme dans l'atelier* 1863, h/t (100x76) : **DKK 20 000**.

SCHACKT Thomas. Voir SACX

SCHAD Aquilin
Né en 1815 à Stainach. XIXe siècle. Actif à Munich. Allemand.
Graveur au burin.
Élève de S. Amsler et d'A. Reindel.

SCHAD Christian
Né le 21 août 1894 à Miesbach (Haute-Bavière). Mort en 1982 à Stuttgart (Bade-Wurtemberg). XXe siècle. Allemand.
Peintre de figures, nus, portraits, paysages, dessinateur, graveur. Groupe de la Neue Sachlichkeit (Nouvelle Objectivité).
Il fut quelque temps en 1913 élève de Heinrich J. Zügel, à l'académie des beaux-arts de Munich. Entre 1915 et 1920, il fréquenta assidûment un groupe d'artistes et d'écrivains de Zurich et de Genève, tels que Franz Masereel, Alexander Archipenko, Romain Rolland, Hans Arp, Hugo Ball, Emmy Hennings et les cercles Dadaïstes. En 1920, il se fixa à Rome pour plusieurs années, s'y liant avec Giulio Evola et Enrico Prampolini. Fuyant le nazisme au milieu des années trente, il s'établit à Zurich, Genève puis en Italie.
Il a participé à des expositions collectives : 1916 Salon Neri à Genève ; 1921 Kunstverein de Munich ; 1928 Kunstverein de Düsseldorf ; 1929 Stedelijk Museum d'Amsterdam ; 1936 Museum of Modern Art de New York ; 1940, 1942 Kunstverein de Berlin ; 1969 Kunsthalle de Baden-Baden ; 1971 Kunstverein de Stuttgart ; 1973 Galleria Civica d'Arte Moderna de Turin. Il a montré ses œuvres dans des expositions personnelles : depuis 1921 à Francfort, notamment en 1956, 1959 au Kunstverein ; 1927 galerie Wurthle à Vienne ; 1928, 1929, 1930, 1961 Berlin ; 1960 Stadtisches Museum de Brunswick ; 1962 Stadtische Gale-

rie de Würzburg ; 1967 Kunstverein de Wuppertal ; 1970 Milan et Rome ; 1980 Staatliche Kunsthalle de Berlin ; 1997 Kunsthaus de Zurich.

De 1913 à 1917, il publia des gravures sur bois dans des revues diverses. Il rencontra Walter Serner au moment où celui-ci fondait la revue *Sirius* que Schad illustra de gravures. De l'expressionnisme de ses débuts, il évolua à une expression cubiste, puis futuriste, dont le caractère énergique s'accentua avec *Traumatisme* de 1917, *Transmission* de 1919. Il participait alors aux activités du groupe Dada de Zurich, collaborant à leurs revues. À Zurich, en 1918, il inventa le procédé des *Schadographies*, combinaison de la technique du collage, avec impression directe de la silhouette d'objets posés sur papier émulsionné et exposés à la lumière avant d'être fixés comme une photographie ordinaire, procédé dont bien évidemment Man Ray a tiré plus tard ses *Rayogrammes*. En 1919-1920, il créa des reliefs abstraits, faits d'objets de rebut et de planches peintes de couleurs violentes, objets s'opposant dans leur brutalité aux douces courbes organiques des reliefs d'Arp. S'éloignant du mouvement dada à partir de 1920, il retourna à la figuration, s'intéressant plus particulièrement au portrait, après avoir étudié l'art de Raphaël et d'Ingres au milieu des années 1920, en Italie. Il évolua ensuite vers un réalisme de nouvel expressionniste.

[signature : Schad]

SCHAD

BIBLIOGR. : José Pierre : *Le Futurisme et le dadaïsme*, in : *Hre gén. de la peinture*, t. XX, Rencontre, Lausanne, 1966 – Catalogue de l'exposition : *Dada*, Mus. nat. d'Art mod., Paris, 1966 – Catalogue de l'exposition : *C. Schad*, Staatliche Kunsthalle, Berlin, 1980 – R. Heller : *L'Art en Allemagne, 1909-1936*, Londres, 1990 – Marc Dachy : *La Nouvelle Objectivité mise à nu*, Beaux-Arts, Paris, avr. 1991 – Catalogue de l'exposition : *Nouvelle Objectivité/Réalisme magique*, Kunsthalle, Bielefeld, 1991 – in : *L'Art du XXᵉ s.*, Larousse, Paris, 1991 – Yves Cobry : *Autour d'une œuvre : Autoportrait au modèle par Christian Schad*, Beaux-Arts, n° 160, Paris, sept. 1997.
MUSÉES : HANOVRE (Landesmus.) – LUGANO (Fond. Thyssen-Bornemisza) : *Maria et Annunziata* 1923 – *Portrait du Dr Haustein* 1928 – MUNICH (Städtsches Gal. im Lenbachhaus) : *Operation* 1929 – VIENNE (Mus. des 20 Jarhunderts) – WUPPERTAL (Von der Heydt Mus.).
VENTES PUBLIQUES : HAMBOURG, 8 juin 1974 : *Teatro Rossini* 1921 : **DEM 16 500** – MUNICH, 29 nov. 1977 : *Teatro Rossini* 1921, h/t (78x60) : **DEM 8 000** – MUNICH, 29 mai 1979 : *La loge* 1920, h/t (75,5x55,2) : **DEM 18 000** – HAMBOURG, 6 juin 1980 : *Jeune fille assise*, pl. (15,3x10,5) : **DEM 1 800** – MUNICH, 31 mai 1983 : *Portrait de Grosa Vescu*, cr. (70x50) : **DEM 2 400** – LONDRES, 5 déc. 1985 : *Rascha die schwarze Taube* 1929, fus. (39x36) : **GBP 6 500** – LONDRES, 4 déc. 1985 : *Portrait d'Elisabeth Epstein* 1918, h. et collage/t. (59x48) : **GBP 15 000** – HAMBOURG, 10 juin 1986 : *Couple de danseurs* vers 1926-1927, pl. (14,6x8,5) : **DEM 8 500** – HAMBOURG, 13 juin 1987 : *Les Amies* 1929, pl. et craies coul. (34,5x29,9) : **DEM 15 000** – LONDRES, 29 nov. 1989 : *Portrait de Hermine Lisa Benkö* 1925, h/t (100x70) : **GBP 93 500** – MUNICH, 13 déc. 1989 : *Nu accroupi*, h/t (59x45) : **DEM 93 500** – MUNICH, 30 juin 1992 : *Buste de nu féminin* 1930, cr. noir et coul./pap. (30,5x22,3) : **GBP 8 800** – MUNICH, 1ᵉʳ-2 déc. 1992 : *Traîtresse* 1917, bois gravé (17,5x11,5) : **DEM 3 105** – LONDRES, 23 juin 1993 : *Nu accroupi* 1919, h/t (59x45) : **GBP 20 700**.

SCHAD Christoph Friedrich Thedosius von
Né le 1ᵉʳ mai 1769 à Ansbach. XVIIIᵉ siècle. Actif à Nuremberg. Allemand.
Dessinateur et graveur au burin.
Élève de J. C. Berndt et de J. E. Ihle.

SCHAD Joseph ou Schatt
XVIᵉ siècle. Autrichien.
Peintre.
Il exécuta des peintures à la Porte de Krems à Eggenbourg et dans l'Hôtel de Ville de la même localité.

SCHAD-ROSSA Paul
Né le 1ᵉʳ janvier 1862 à Nuremberg (Bavière). Mort en 1916 à Berlin. XIXᵉ-XXᵉ siècles. Allemand.
Peintre de portraits, paysages.

Il fut élève de Ludwig Loefftz et de Franz von Defregger.

[signature : Sch . R]

MUSÉES : GRAZ (Mus. mun.) : *À l'approche du soir* – HALLE (Mus. mun.) : *Les Damnés* – KLAGENFURT (Rudolfinum) : *Le Petit Village* – MUNICH (Pina.) : *Portrait de Luitpold de Bavière*.
VENTES PUBLIQUES : NEW YORK, 24 jan. 1980 : *La favorite de grand-père* 1888, h/t (101,6x81,3) : **USD 5 000**.

SCHADE E.
Né en 1840 à Munich. XIXᵉ siècle. Allemand.
Peintre sur porcelaine.

SCHADE Johannes ou Schadé
XVIIIᵉ siècle. Hollandais.
Sculpteur.
Il exécuta les buffets d'orgues dans les églises de Berlikum et dans le temple mennonite de Leyde, en 1780.

SCHADE Julius
XVIIᵉ siècle. Actif à Zellerfeld dans la seconde moitié du XVIIᵉ siècle. Allemand.
Sculpteur.
Il a sculpté la chaire dans l'église de Stapelnbourg en 1685.

SCHADE Karl Martin
Né le 17 janvier 1862 à Rokytzan (Bohême). XIXᵉ-XXᵉ siècles. Autrichien.
Peintre de paysages.
Il fut élève de Ludwig Minnigerode.
MUSÉES : BRÜNN (Mus. mun.) – PRAGUE (Gal. Mod.).
VENTES PUBLIQUES : PARIS, 30-31 déc. 1946 : *Paysage* : **FRF 300**.

SCHADE Rudolph Christian
Né vers 1760 à Hambourg. Mort le 16 mai 1811 à Hambourg. XVIIIᵉ-XIXᵉ siècles. Allemand.
Portraitiste et dessinateur.
Élève de Tischbein, Ehrenreich, et Juel, à Copenhague. Il travailla à Berlin, Dresde et Hambourg. La Kunsthalle de Hambourg possède de lui le portrait de *Nicolaus Gottlieb Lütkens*.

SCHADE Wilhelm
Né le 21 mai 1859 à Niedergrund-sur-l'Elbe. XIXᵉ siècle. Actif à Dresde. Allemand.
Peintre de genre et illustrateur.
Élève de G. von Hackl et d'O. Seitz.
VENTES PUBLIQUES : LONDRES, 20 juin 1980 : *Liebesfrühling* 1881, h/pan. (33x44) : **GBP 1 700**.

SCHADE Willi Ernst
Né le 31 décembre 1892 à Berlin. XXᵉ siècle. Allemand.
Sculpteur, céramiste.
Il exécuta des sculptures décoratives pour des édifices de Berlin.

SCHADELAND Jürgen
Mort en 1679. XVIIᵉ siècle. Allemand.
Sculpteur sur bois.
Il exécuta les sculptures des panneaux des stalles de la cathédrale de Lübeck.

SCHADELOCK
XVIIIᵉ siècle. Allemand.
Sculpteur.
Il a sculpté l'autel de l'église Saint-Jacques à Rostock de 1781 à 1783.

SCHADEN Adolph von, ou Johann Nepomuk Adolph
Né le 18 mai 1791 à Oberdorf (près de Hindelang). Mort le 30 mars 1840 à Munich. XIXᵉ siècle. Allemand.
Peintre amateur et écrivain.

SCHADEN Heinrich
XVIIᵉ siècle. Actif à Porrentruy au début du XVIIᵉ siècle. Suisse.
Sculpteur sur bois.
Il fut chargé de l'exécution de vingt-trois stalles dans l'ancienne collégiale de Porrentruy en 1606.

SCHADET B.
Né à Dunkerque (Nord). Mort en 1907. XIXᵉ-XXᵉ siècles. Français.
Sculpteur de bustes.
MUSÉES : DUNKERQUE : *Buste en plâtre de François Tixier*.

SCHADL Janos
Né en 1892. Mort en 1944. XXᵉ siècle. Hongrois.

Peintre de nus, paysages, dessinateur.
Il fit ses études à Budapest.
D'abord influencé par l'expressionnisme, le cubisme et le futurisme, il évolue ensuite vers le naturalisme.
BIBLIOGR. : In : *L'Art en Hongrie 1905-1930. Art et révolution*, musée d'Art et d'Industrie, Saint-Étienne, musée d'At moderne de la ville, Paris, 1980.
MUSÉES : BUDAPEST (Gal. Nat. hongroise) : *Saint Sébastien 1918*, encre de Chine – PÉCS (Mus. Janus Pannonius) : *Nu masculin de dos 1918*, encre de Chine – *La Ville 1919*, h/t.

SCHÄDLER August
Né le 22 juin 1862 à Ratzenried. Mort le 28 septembre 1925. XIXᵉ-XXᵉ siècles. Allemand.
Sculpteur, céramiste.
Il fut élève de Max Widnmann. Il a sculpté *A. von Gegenbaur* à Wangen.

SCHÄDLER Johann Georg. Voir SCHEDLER

SCHADOW Albert Dietrich
Né le 2 mai 1797 à Potsdam. Mort le 5 septembre 1869 à Berlin. XIXᵉ siècle. Allemand.
Peintre et architecte.
Il fit ses études à Berlin et voyagea en Italie en 1838 et 1839. Il devint aveugle en 1862.

SCHADOW C. L.
XIXᵉ siècle. Actif à Neuruppin au début du XIXᵉ siècle. Allemand.
Peintre sur porcelaine.

SCHADOW Félix
Né le 21 juin 1819 à Berlin. Mort le 25 juin 1861 à Berlin. XIXᵉ siècle. Allemand.
Peintre d'histoire, scènes de genre, portraits.
Fils de Gottfried Schadow et frère de Rudolf et de Wilhelm Schadow. Il se fixa à Dresde en 1840, et fut élève de Bendemann à l'Académie de cette ville. De retour à Berlin, il travailla avec sa famille et exposa en 1834, *Le Christ chez Marthe et Marie*, et, en 1836, *Enfants jouant au cerf volant*.
VENTES PUBLIQUES : MUNICH, 25 juin 1996 : *Jeune Italienne 1855*, h/t (63x53) : **DEM 7 800**.

SCHADOW Gottfried ou Johann Gottfried
Né le 20 mai 1764 à Berlin. Mort le 27 janvier 1850 à Berlin. XVIIIᵉ-XIXᵉ siècles. Allemand.
Sculpteur de monuments, graveur, dessinateur.
Élève de P. Tassaerts. Il alla à Rome en 1785 et y travailla sous la direction de Trippels. En 1787, de retour à Berlin, il fut secrétaire de l'Académie et en 1816, en devint directeur. Il a travaillé avec les architectes qui créèrent le nouveau Berlin, entre autres, Langhans, créateur de la Porte Brandebourg, que Schadow, aidé de ses élèves, orna de bas-reliefs et du célèbre quadrige aux proportions monumentales. Il est l'auteur du tombeau du comte de La Mark dans la Dorotheenkirche, du groupe des princesses *Louise et Frédérique de Prusse*, dont le charme gracieux s'harmonise à la pureté de style. Il a gravé des portraits et des scènes de genre à l'eau-forte.
Partisan de l'étude de la nature, il orienta dans ce sens les élèves de l'Académie et on le considère comme un des créateurs de l'école moderne allemande.
BIBLIOGR. : Hans Mackowsky : *Schadows Graphik*, Deutscher Verein für Kunstwissenschaft, 1936 – P. du Colombier, in : *Dictionnaire de l'Art et des Artistes*, Hazan, Paris, 1967.
MUSÉES : BERLIN : *Buste de Goethe* – *Buste de la princesse Lichtenant* – *Buste de la Kronprincesse Louise* – *Buste du roi Frédéric III* – *Buste de la reine Louise* – *Buste de Salomon Veit* – *Buste de l'artiste* – *Buste de sa quatrième femme* – *Frédéric le Grand et deux lévriers* – *Ébauche du monument du prince Léopold de Dessau* – *Ébauche du monument de Zieten* – *Quatre reliefs romains* – *Tête de Blücher* – *Tireur d'arc*, deux fois – *Éros reposant* – *Femme*, trois fois – *Course triomphale* – *Combat* – *Adam et Ève* – *Fillette endormie* – *Fillette à genoux* – *Treize esquisses* – *Achille*, esquisse – *Portrait de l'artiste* – *Les princesses Louise et Frédérique de Prusse* – DRESDE (Albertinum) : *Le comte Hoyn* – HAMBOURG : *Frédéric le Grand et les lévriers* – *Statuette* – *La kronprincesse Louise* – *Frédéric Guillaume III, alors kronprinz* – *L'auteur* – *Sa première femme* – *Salomon Veit* – *Jeune satyre* – *Jeune sacrificateur* – *Jeune homme à table* – *Jeune homme devant un autel* – *La kronprincesse Louise et sa sœur, la princesse de Prusse, plus tard reine de Hanovre* – *Déesse* – *Jeune homme avec la corne d'abondance* – *Nature* – *Jeune Grec* – *Danseuse* – *Jeune fille se reposant*

– Jeune fille dormant – *La princesse Louise de Prusse* – *La Kronprincesse Louise* – *Ébauche du monument funèbre de la reine Louise* – *Léopold de Dessau* – *Modèle de monument commémoratif* – *Goethe* – *Quatre porteurs de bannières romains* – *Adam et Ève* – *Cavalier* – *Voyageur* – *Tireur à l'arc* – *Bandeur d'arc* – *Académies* – MUNICH (Neue Pina.) : *Iffland* – ROSTOCK : *Blücher 1819* – WITTEMBERG : *Luther 1821*.
VENTES PUBLIQUES : MUNICH, 26 nov. 1981 : *Le Conseiller aux comptes Rudolf Schadow 1824*, litho. : **DEM 2 500** – NEW YORK, 22 mai 1991 : *Frédéric le Grand*, bronze à patine brune (H. 88,9) : **USD 8 250**.

SCHADOW Hans
Né le 8 janvier 1862 à Berlin. Mort le 16 octobre 1924 à Bad Dribourg. XIXᵉ-XXᵉ siècles. Allemand.
Peintre.
Il fit ses études à Berlin et à Munich chez Johann Caspar Herterich et Paul Nauen et à Paris chez Tony Robert-Fleury.
MUSÉES : BRUNSWICK (Mus. Nat.) : *Portrait du prince Albert de Prusse* – *Portrait d'O. Finsch* – ROME (Mus. du Vatican) : *Portrait du pape Léon XIII*.

SCHADOW Rudolf ou Karl Zeno Rudolf, dit Ridolfo
Né le 9 juillet 1786 à Rome. Mort le 31 janvier 1822 à Rome. XIXᵉ siècle. Allemand.
Sculpteur.
Fils de Gottfried Scadow et élève de Thorwaldsen à Rome.
MUSÉES : BERLIN (Gal. Nat.) : *Le déluge* – BERLIN (Mus. Allemand) : *Buste de Friedrik Unger* – MUNICH (Nouvelle Pina.) : *Jeune fille renouant sa sandale* – *Buste de Vittoria Caldoni*.
VENTES PUBLIQUES : LONDRES, 12 juin 1986 : *Jeune fille attachant sa sandale vers 1819*, marbre blanc (H. 117) : **GBP 16 000**.

SCHADOW Wilhelm ou Friedrich Wilhelm
Né le 6 septembre 1788 à Berlin, ou en 1786 selon d'autres sources. Mort le 19 mars 1862 à Düsseldorf, Il mourut aveugle. XIXᵉ siècle. Allemand.
Peintre de compositions religieuses, portraits.
Second fils de Gottfried Schadow. Il alla à Rome avec son frère Rudolf en 1810, où il partagea les idées du groupe des « Nazaréens », réuni autour d'Overbeck. De retour, il devint membre de l'Académie de Berlin, en 1819, plus tard de l'Institut de France. En 1826, il succéda à Cornelius comme directeur de l'Académie de Düsseldorf, suivi par ses élèves J. Hubner, Hildebrondt, John et Karl F. Lesinsi. Il réorganisa cet établissement artistique et, en 1829, fonda l'Union des Arts de Westphalie. En 1836, son absolutisme, la préférence qu'il donnait à la peinture religieuse – il était catholique depuis 1814 – lui valut de violentes attaques. En 1840, il alla de nouveau à Rome et en 1859, abandonna la direction de l'Académie. En 1843, il fut anobli. Il était également écrivain. On considère ses portraits comme ses meilleurs ouvrages.

MUSÉES : ANVERS : *Charité* – BERLIN : *Portrait de femme* – *Portraits de Thorwaldsen* – *Guillaume et Rodolphe Schadow*, groupe – *Plainte de Jacob* – *Joseph en prison* – *La reine Louise défunte* – *Adoration des bergers* – *Les pèlerins d'Emmaüs* – *Portrait de l'artiste* – DÜSSELDORF : *Portrait d'une Romaine* – *Le poète Immermann*, peint. – FRANCFORT-SUR-LE-MAIN : *La parabole des vierges folles et des vierges sages*, peint. – HAMBOURG (Kunsthalle) : *Portrait d'Agnès d'Alton* – MUNICH : *Sainte Famille* – MUNICH (Mus. de la Résidence) : *Jeune fille* – MUNICH (Nouvelle Pina.) : *Portrait de Fanny Ebers* – POSEN : *Portrait d'un templier* – *Salomé avec la tête de saint Jean Baptiste*.
VENTES PUBLIQUES : COLOGNE, 15 nov. 1972 : *Autoportrait*, **DEM 8 000** – COLOGNE, 19 nov. 1981 : *Sainte Barbara*, h/t (115x83) : **DEM 11 000** – COLOGNE, 26 oct. 1984 : *Portrait de jeune fille*, h/t (48x39,5) : **DEM 15 000** – MUNICH, 7 déc. 1993 : *Double portrait de Paul et Max von Mila dans le jardin du château de Bellevue*, h/t (65,5x62,5) : **DEM 103 300** – MUNICH, 27 juin 1995 : *Portrait des enfants du peintre*, aquar./cart. (diam. 16) : **DEM 8 625**.

SCHADTZ E.
Né à Leipzig, de parents américains. xixᵉ siècle. Américain.
Graveur.
Il figura aux Expositions de Paris ; il obtint une médaille d'argent en 1900 lors de l'Exposition Universelle.

SCHAECK Andries Andriesz
Mort avant le 26 juin 1682. xviiᵉ siècle. Actif à Rotterdam.
Hollandais.
Peintre.
Il travailla aussi à Amsterdam.

SCHAECK Andries Jacobsz
xviiᵉ siècle. Éc. flamande.
Peintre.
Père d'Andries Andriesz et de Jacob Andriesz Schaeck, il travailla à Rotterdam de 1608 à 1627.

SCHAECK Cornelis
xviiᵉ siècle. Éc. flamande.
Peintre.
Il était actif à Rotterdam en 1663. Peut-être à rapprocher de SCHAAK B. ou C.

SCHAECK Jacob Andriesz
Mort en 1657. xviiᵉ siècle. Éc. flamande.
Peintre.
Fils d'Andries Jacobsz Schaeck, il travailla à Rotterdam.

SCHAECK Willem. Voir **SCHAAK**

SCHAEDLER Johann Georg. Voir **SCHEDLER**

SCHAEF Catharina
xviiᵉ siècle. Active à La Haye dans la première moitié du xviiᵉ siècle. Hollandaise.
Peintre.
La Bibliothèque Municipale de Riga conserve d'elle *Perroquet*, aquarelle.

SCHAEFELS Hendrik Frans ou **Henri François**
Né le 2 décembre 1827 à Anvers. Mort le 9 juin 1904 à Anvers. xixᵉ-xxᵉ siècles. Belge.
Peintre d'histoire, paysages animés, marines, graveur.
Élève de Jacobs Jakob, il en reçut le goût des compositions romantiques à vaste programme, tel le *Combat du vaisseau « Le Vengeur »* envoyé au Salon de 1849. Mais il ne dédaigna pas de dépeindre l'Escaut, ses canaux, et des aspects du vieux port d'Anvers. Il contribua à la renaissance de l'eau-forte à Anvers.

Musées : ANVERS : *L'Algésiras à la bataille de Trafalgar – Siège de Flessingue par l'escadre anglaise en 1809 – Treize esquisses –* BRUXELLES : *Vue d'Anvers –* COURTRAI : *La fête de Saint-Job à Anvers.*
Ventes Publiques : LONDRES, 16 avr. 1910 : *Les Ports d'Anvers* : **GBP 8** – LONDRES, 21 juin 1926 : *La foire d'Anvers au xviᵉ siècle* : **GBP 120** – ANVERS, 14-16 fév. 1938 : *La foire d'Anvers* : **BEF 5 200** – BRUXELLES, 15 avr. 1939 : *La visite* : **BEF 5 000** – PARIS, 16 avr. 1945 : *Paysage de Hollande*, mine de pb : **FRF 260** – LONDRES, 27 juil. 1973 : *Personnages sur la place du marché d'Anvers* : **GNS 1 360** – PARIS, 16 mars 1976 : *Voiliers sur l'Escaut* 1886, h/t (28x38,5) : **FRF 6 000** – NEW YORK, 7 oct. 1977 : *Le naufrage du Vengeur* 1854, h/t (108x159) : **USD 9 000** – NEW YORK, 4 mai 1979 : *La barque royale* 1870, h/t (109x163) : **USD 10 000** – NEW YORK, 26 fév. 1982 : *Sur la place d'une ville* 1880, h/pan. (62,9x50,9) : **USD 2 800** – SAN FRANCISCO, 20 juin 1985 : *L'embarquement* 1873, h/t (71x109) : **USD 4 500** – NEW YORK, 22 mai 1986 : *Une fête dans un parc d'un palais* 1850, h/t (48,2x67,4) : **USD 5 000** – NEW YORK, 13 oct. 1993 : *Le naufrage du « Vengeur »* 1854, h/t (111,8x165,1) : **USD 29 900** – LOKEREN, 28 mai 1994 : *La famille* 1884, h/pan. (70x54) : **BEF 300 000** – AMSTERDAM, 9 nov. 1994 : *Vue de la côte* 1881, h/pan. (26x37,5) : **NLG 3 910** – LOKE-

REN, 20 mai 1995 : *La foire annuelle* 1860, h/pan. ('78x65) : **BEF 360 000** – AMSTERDAM, 7 nov. 1995 : *Moments heureux* 1854, h/t (64x51) : **NLG 6 372.**

SCHAEFELS Hendrik Raphaël
Né en 1785 à Anvers. Mort le 15 février 1857 à Anvers. xixᵉ siècle. Belge.
Peintre de décorations.
Père de Hendrick Frans et de Lucas Schaefels.

SCHAEFELS Lucas
Né le 6 avril 1824 à Anvers. Mort le 17 septembre 1885 à Anvers. xixᵉ siècle. Belge.
Peintre de natures mortes, fleurs et fruits, décorations murales, graveur.
Frère d'Henri Schaefels, il fut l'élève de son père Hendrick Raphaël. Il fut professeur à l'Académie d'Anvers. Il a gravé des frontispices.

Musées : ANVERS : *Fleurs –* MONTRÉAL : *Nature morte.*
Ventes Publiques : LONDRES, 20 avr 1979 : *Nature morte* 1874, h/t (89,4x132,7) : **GBP 1 500** – NEW YORK, 19 oct. 1984 : *Nature morte aux poissons rouges, au gibier et au fruits* 1870, h/t (71,8x92,8) : **USD 10 000** – NEW YORK, 1ᵉʳ mars 1990 : *Nature morte d'une table chargée de victuailles et d'un bocal de poisson rouges* 1871, h/t (160x198,8) : **USD 33 000** – NEW YORK, 15 oct. 1991 : *Nature morte de fruits et d'un lièvre mort* 1871, h/t (124,5x85) : **USD 3 850** – AMSTERDAM, 16 avr. 1996 : *Nature morte de fleurs sur une table* 1885, h/t (90x120) : **NLG 59 000** – LONDRES, 21 mars 1997 : *Nature morte de fleurs sur une table* 1885, h/t (90,2x120) : **GBP 23 000.**

SCHAEFER. Voir aussi **SCHÄFER**

SCHAEFER Anne
Née le 21 juin 1888 à Magdebourg. xxᵉ siècle. Allemande.
Peintre.
Elle fut élève de Lovis Corinth.

SCHAEFER Edmund
Né le 9 juin 1880 à Brême. xxᵉ siècle. Allemand.
Peintre, graveur, illustrateur.
Il fut élève de Ferdinand Keller. Il vécut et travailla à Berlin.
Il grava huit dessins (*Sous le signe de la guerre*) et des illustrations de livres.

SCHAEFER Hans
Né le 13 février 1875 à Sternberg (Moravie). xxᵉ siècle. Actif depuis 1919 aux États-Unis. Autrichien.
Sculpteur de bustes, statues.
Il vécut et travailla à Chicago.
Musées : BUCAREST (Mus. Nat.) : *Statue du roi Carol Iᵉʳ –* VIENNE (Mus. Nat.) : *Buste de l'archiduc Ferdinand Charles – Buste de l'archiduc Rainier – Buste de la femme de l'archiduc Rainier.*

SCHAEFER Henry Thomas. Voir **SCHÄFER H. T.**

SCHAEFER Maria. Voir **SCHÄFER**

SCHAEFER Victor
Né en 1908 au Nord-Vietnam, de parents français. xxᵉ siècle. Français.
Peintre de figures, paysages, marines.
Il participe depuis 1975 à Paris, aux Salons des Artistes Français et de la Marine. Il montre ses œuvres dans des expositions personnelles à Paris.
Il s'est spécialisé dans la représentation des paysages et de la civilisation chinoises. On cite *Jonque en cale sèche à Haïphong.*

SCHAEFER-MINERBE Liliane
Née en 1934 à Rouen (Seine-Maritime). xxᵉ siècle. Française.
Graveur, dessinatrice.
Elle a participé en 1992 à l'exposition *De Bonnard à Baselitz – Dix ans d'enrichissements du cabinet des estampes 1978-1988* à la Bibliothèque nationale de Paris.
Musées : PARIS (BN) : *Les Bouquetins* 1979, aquat. et pointe sèche.

SCHAEFF Cornelis Hermansz
xviiᵉ siècle. Hollandais.

Sculpteur.
Il travailla de 1632 à 1652 pour l'église Saint-Étienne de Nimègue.

SCHAEFFER
XIXᵉ siècle. Français.
Peintre de portraits et miniaturiste.
Il exposa au Salon en 1808 et en 1814.

SCHAEFFER. Voir aussi SCHÄFFER

SCHAEFFER August
Né le 30 avril 1833 à Vienne. Mort le 29 novembre 1916 à Vienne. XIXᵉ-XXᵉ siècles. Autrichien.
Peintre de paysages, aquarelliste, graveur à l'eau-forte, lithographe et écrivain d'art.
Élève de Franz Steinfeld à l'Académie de Vienne. Il occupa des emplois à la bibliothèque de Vienne, à la galerie de tableaux de l'Académie, puis au Musée impérial, dont, en 1892, il devint directeur.
MUSÉES : BUFFALO : *Le Lac Saint-Wolfgang* – TIFLIS : *Dix paysages du Caucase* – VIENNE (Gal. Liechtenstein) : *Journée de mars dans la forêt viennoise* – VIENNE (Gal. Nat.) : *Sur le chemin de l'exposition de Vienne en 1873 – Au jardin zoologique de Vienne – Près de l'écluse Caroline – Pont gothique à Laxenbourg – Quatorze vues de Laxenbourg.*
VENTES PUBLIQUES : LONDRES, 14 juin 1972 : *Paysage* : GBP 500 – VIENNE, 3 déc. 1974 : *Paysage 1858* : ATS 120 000 – NEW YORK, 12 oct. 1978 : *Promeneurs sur une côte escarpée 1897*, h/t (69x96,5) : USD 2 200 – VIENNE, 16 janv 1979 : *Paysage de Salzbourg 1860*, h/pap. (27x46) : ATS 30 000 – MUNICH, 30 juin 1983 : *Cavaliers dans un paysage boisé 1869*, h/cart. (41,5x56) : DEM 7 000.

SCHAEFFER Augusta, plus tard Mme von Kendler
Morte en 1924. XXᵉ siècle. Autrichienne.
Peintre de natures mortes.
Elle est la fille du peintre August Schaeffer.

SCHAEFFER C.
XIXᵉ siècle. Allemand.
Dessinateur d'architectures.
Il dessina des *Vues du château de Wilhelmshöhe près de Kassel*, ville où il travaillait vers 1800.

SCHAEFFER Carl
XIXᵉ siècle. Actif à Vienne dans la première moitié du XIXᵉ siècle. Autrichien.
Peintre et aquafortiste.
Peut-être identique à Karl Albert Eugen Schaeffer. Le Musée Provincial d'Hanovre conserve de lui *Paysage italien.*

SCHAEFFER Christian
XVIIᵉ siècle. Actif dans la seconde moitié du XVIIᵉ siècle. Allemand.
Portraitiste.
Il a peint les portraits des ducs de Saxe-Weissenfels et de Saxe-Zeitz.

SCHAEFFER Eugen Eduard ou Schäffer ou Scheffer
Né le 30 mars 1802 à Francfort-sur-le-Main. Mort le 7 janvier 1871 à Francfort-sur-le-Main. XIXᵉ siècle. Allemand.
Graveur au burin, dessinateur et lithographe.
Il commença ses études au Städel Institut, avec Ulmer, puis il travailla à Düsseldorf avec Cornelius. En 1826, il vint à Munich où il demeura jusqu'à sa nomination de professeur au Städel Institut. En 1844, on le cite à Florence, gravant la Madone della Sedia, de Raphaël. De 1852 à 1856, il vécut à Rome. Il a gravé des sujets religieux, des portraits et des allégories d'après Raphaël Cornelius. Le Musée Städel, à Francfort conserve de lui *Portrait de B. G. Niebuhr.*

SCHAEFFER Francis Jean
Né en 1808. Mort en 1874. XIXᵉ siècle. Français.
Peintre de paysages, paysages d'eau.
MUSÉES : LONDRES : *Bords d'une rivière.*
VENTES PUBLIQUES : PARIS, 2 mars 1951 : *Personnages dans la campagne romaine* : FRF 9 000 – BERNE, 22 oct. 1976 : *Paysage d'été*, h/t (49x82) : CHF 1 600.

SCHAEFFER Heinrich
XIXᵉ siècle. Allemand.
Peintre de portraits.
Il exposa à Berlin de 1839 à 1860.
VENTES PUBLIQUES : LOS ANGELES, 23 juin 1980 : *Scène de marché à Anvers ; Vue de Chartres 1890*, h/t, une paire (40,6x30,5) : USD 5 000.

SCHAEFFER Heinrich ou Henri ou Schäfer
Né en 1818 à Trèves. Mort le 5 septembre 1873 à Rome. XIXᵉ siècle. Allemand.
Sculpteur de bustes.
MUSÉES : NICE : *Buste d'Auguste Carlone.*

SCHAEFFER Henri Alexis
Né le 9 août 1900 à Paris. Mort en 1975. XXᵉ siècle. Français.
Peintre de compositions religieuses, paysages urbains.
Il fut élève de Cormon à l'école nationale des beaux-arts de Paris.
Il exposa à Paris, au Salon des Artistes Français, dont il fut membre sociétaire à partir de 1934.
On lui doit surtout des compositions religieuses, à l'église Saint-François-de-Sales à Paris, à l'église d'Argenteuil, à Saint-Pierre d'Entremont en Savoie, ainsi que des vues de Paris.
VENTES PUBLIQUES : BREST, 16 déc. 1984 : *Les grands boulevards*, h/t (45x55) : FRF 10 500 – LOS ANGELES, 9 juin 1988 : *Le Grand-Hôtel à Paris*, h/t (46x55) : USD 6 050 – PARIS, 14 déc. 1988 : *Soir d'automne sur les grands boulevards*, h/t (44x55) : FRF 18 000 ; *Le cirque*, h/t (68x59) : FRF 48 500 – DOUAI, 23 avr. 1989 : *Place Vendôme*, h/t (27x35) : FRF 20 800 – PARIS, 11 juil. 1989 : *La place Vendôme*, h/t (27x35) : FRF 20 000 – LE TOUQUET, 12 nov. 1989 : *Paris, les grands boulevards*, h/t (38x46) : FRF 18 000 – CALAIS, 25 juin 1995 : *Les Grands Boulevards*, h/t (46x56) : FRF 4 000.

SCHAEFFER Johannes David
XVIIᵉ siècle. Actif à Tübingen en 1631. Allemand.
Silhouettiste.

SCHAEFFER Karl Albert Eugen
Né le 29 mai 1780 à Pless. Mort le 3 juin 1866 à Leobschütz. XIXᵉ siècle. Allemand.
Peintre et aquafortiste.
Élève de l'Académie de Berlin. Il exécuta des scènes historiques et des paysages. Voir Schaeffer (Carl.).

SCHAEFFER Mead
Né le 15 juillet 1898 à Freedom Plains (New York). Mort en 1980. XXᵉ siècle. Américain.
Peintre de compositions religieuses, illustrateur.
Il fut élève de Dean Cornwell. Il fut membre de la société des illustrateurs de New York. Il illustra de nombreux livres dont : *Les Misérables* de Victor Hugo et *Sans Famille* d'Hector Malot.
VENTES PUBLIQUES : NEW YORK, 21 oct. 1982 : *Mutinous pirate*, h/t (81x58) : USD 1 900 – NEW YORK, 2 déc. 1992 : *Braconniers dans une réserve*, h/t (76,2x107,3) : USD 2 200.

SCHAEFFER VON WIENWALD Augusta, née Wahrmund
Née le 25 avril 1862 à Vienne. XIXᵉ-XXᵉ siècles. Autrichienne.
Peintre de miniatures.
Elle fut la femme du peintre August Schaeffer.
Elle fut aussi écrivain et pratiqua la peinture sur émail.

SCHAEFFER-BERGER Francisque Jean
Né le 13 février 1808 à Paris. Mort en 1874. XIXᵉ siècle. Français.
Peintre de paysages.
Élève de Bertin et d'Ingres. Il exposa au Salon entre 1836 et 1868 et obtint une médaille de troisième classe en 1844. Les Musées de Bagneux, de Bayeux et de Langres possèdent des peintures de cet artiste.

SCHAEFFLER. Voir aussi SCHÄFFLER ou SCHEFFLER

SCHAEFFLER F. Matheus. Voir SCHEFFLER

SCHAEFFLER Thomas Christian. Voir SCHEFFLER Christian Thomas

SCHAEFLER Fritz
Né le 31 décembre 1888 à Eschau. Mort en 1954. XXᵉ siècle. Allemand.
Peintre, graveur.
Il vécut et travailla à Cologne.
VENTES PUBLIQUES : MUNICH, 29 mai 1984 : *Paysage boisé 1919*, h/t (75,5x62) : DEM 8 500.

SCHAEK. Voir aussi SCHACK

SCHAEK B. ou C. et P. Voir SCHAAK

SCHAEK Heinrich Franz. Voir SCHACK

SCHAEKEN Wilhelmus ou Guillaume
Né en 1754 à Weert. Mort le 28 décembre 1830 à Anvers. XVIIIᵉ-XIXᵉ siècles. Belge.
Peintre d'histoire.
Élève de J. Borrekens à Anvers, maître de M. J. Van Bree. Il passa deux ans en Italie et douze ans à Anvers.

SCHAENBORGH P. Van
XVIIe siècle. Hollandais.
Peintre de natures mortes.
On cite de lui *Poissons* (vente Wermel Dahl à Amsterdam, 1905).

SCHAEP Arnoldus
XVIIe siècle. Hollandais.
Paysagiste.
On cite de lui six paysages.

SCHAEP Henri Adolphe
Né en 1826. Mort en 1870. XIXe siècle. Hollandais.
Peintre de genre, marines, graveur.

Henri Schaep f. 1857

MUSÉES : ANVERS : *Naufrage*.
VENTES PUBLIQUES : PARIS, 28-29 nov. 1923 : *Marine* : **FRF 530** –
PARIS, 18 oct. 1934 : *Galère et barques* ; *Paysages maritimes*, les
deux : **FRF 520** – BRUXELLES, 11 déc. 1937 : *Fête villageoise* :
FRF 1 300 – VIENNE, 22 sep. 1964 : *L'arrivée du voilier* :
ATS 50 000 – VIENNE, 18 juin 1968 : *La fête des pêcheurs* :
ATS 55 000 – NEW YORK, 14 mai 1976 : *Le naufrage au large de la
côte*, h/t (30x38) : **USD 800** – NEW YORK, 12 mai 1978 : *Bateaux de
pêche par mer calme 1860*, h/pan. (26x33) : **USD 1 800** – LONDRES,
5 oct 1979 : *Paysage fluvial avec barque de pêche 1841*, h/t
(33x46,5) : **GBP 600** – LONDRES, 26 mars 1982 : *Bateaux au large
de la côte hollandaise 1861*, h/t (94,6x140,3) : **GBP 2 400** –
COLOGNE, 22 mars 1985 : *Ville médiévale au bord de la mer 1860*,
h/t (59,5x86,5) : **DEM 12 000** – AMSTERDAM, 23 avr. 1991 : *Person-
nages dans une barque sur une rivière près du mur d'enceinte
d'une ville*, h/pan. (50x63) : **NLG 12 075** – LONDRES, 16 nov. 1994 :
Port animé, h/pan. (49x74) : **GBP 4 600** – NEW YORK, 16 fév. 1995 :
Un naufrage 1862, h/t (61x75,6) : **USD 8 050** – AMSTERDAM, 7 nov.
1995 : *Paysage fluvial avec des personnages dans une barque
près d'un mur d'enceinte*, h/pan. (50x63) : **NLG 13 570**.

SCHAEP M.
XVIIe siècle. Actif au milieu du XVIIe siècle. Hollandais.
Aquafortiste.

SCHAEP M. S.
XVIIe siècle.
Graveur.
Le Blanc cite de lui six estampes d'après C. Bega.

SCHAEPELINCK François
XVIIe siècle. Éc. flamande.
Sculpteur sur bois.
Il a sculpté des stalles à l'église Saint-Anne et à Notre-Dame de
Bruges.

SCHAEPHERDERS Jaak
Né en 1890 à Malines (Anvers). Mort en 1964. XXe siècle.
Belge.
Peintre de paysages, marines, natures mortes, fleurs.

SCHAEPHERDERS Rik
Né en 1862 à Bruges (Flandre-Occidentale). Mort en 1949 à
Malines (Anvers). XIXe-XXe siècles. Belge.
Peintre de paysages, natures mortes. Postimpression-
niste.

SCHAEPKENS Alexander
Né à Maëstricht. Mort le 1er septembre 1899 à Maëstricht.
XIXe siècle. Hollandais.
Peintre de paysages et aquafortiste.
Frère d'Arnaud et de Théodor Schaepkens. Élève des Acadé-
mies d'Anvers et de Bruxelles. Le Musée d'Ypres conserve de lui
Les enfants de Bethléem. Il a gravé des paysages et des scènes de
genre.

SCHAEPKENS Arnaud ou **Jean Antoine Arnaud** ou
Arnold
Né le 31 octobre 1816 à Maëstricht. Mort le 7 juin 1904 à
Bruxelles. XIXe siècle. Hollandais.
Peintre et graveur à l'eau-forte.
Frère d'Alexander Schaepkens. Élève d'Erin Corr. Il a gravé des
sujets religieux, des paysages et des scènes de genre.

SCHAEPKENS Théodor
Né le 27 janvier 1810 à Maëstricht. Mort le 18 décembre 1883
à Saint-Josse-ten-Noode. XIXe siècle. Allemand.
Peintre et graveur à l'eau-forte.

Frère d'Alexander et d'Arnaud Schaepkens. Élève de Van Bree.
Il a gravé des sujets religieux et des scènes de genre. Le Musée
d'Aix-la-Chapelle conserve de lui *Mort d'un cavalier*.

Ch. S Th. S.

SCHAER-KRAUSE Ida
Née le 13 février 1877 à Berlin. XXe siècle. Allemande.
Sculpteur.
Elle fut élève de Hermann Kolkosky et d'Adolf Brütt. Elle s'établit
à Zug.

SCHAERER H. L.
Graveur.
On lui doit des petites planches de paysages, généralement des
copies de Sachlleven et de Saendedam.

SCHAERER Hans
Né en 1927. XXe siècle. Suisse.
Peintre, peintre de collages, technique mixte.
VENTES PUBLIQUES : LUCERNE, 24 nov. 1990 : *Sans titre 1960*, col-
lage et techn. mixte (30x50) : **CHF 2 000** – LUCERNE, 23 mai 1992 :
Madone framboise 1972, mélange étalé à la spatule, h. et objet
sur rés. synth. (113x89) : **CHF 24 000** – LUCERNE, 21 nov. 1992 :
Sans titre 1982, techn. mixte/pap. (68x100) : **CHF 3 700**.

SCHAERF Eran
Né en 1962 à Tel-Aviv. XXe siècle. Actif en Belgique et actif
aussi en Allemagne. Israélien.
Auteur d'assemblages, créateur d'installations.
Il vit et travaille à Bruxelles et Berlin.
Il participe à de très nombreuses expositions collectives : 1987,
1990 Künstlerhaus Bethanien de Berlin ; 1989 Kunstverein
d'Hambourg ; 1990 Karl Ernst Osthaus Museum de Hagen ;
1992 Corcoran Art Gallery de Washington, Documenta de Kas-
sel ; 1993 *Parcours européen III Allemagne – Qui, quoi ? où ?* au
musée d'Art Moderne de la Ville de Paris ; etc. Il montre ses
œuvres dans des expositions personnelles, régulièrement à Ber-
lin depuis 1988, de même que : 1997, Fonds régional d'art
contemporain Champagne-Ardenne.
Il emprunte au quotidien les éléments de ses œuvres : objets,
images publicitaires, mots, les associant dans une logique
interne. Il s'intéresse au problème du métissage culturel et s'in-
terroge sur la notion d'identité mondiale. *Recasting*, son installa-
tion présentée au Fonds régional d'art contemporain Cham-
pagne-Ardenne évoquait ce type de préoccupation, notamment
à travers la mode : l'homme, quelles que soient ses origines et sa
couleur s'effaçant au quatre coins du monde devant la marque
vestimentaire.
BIBLIOGR. : Catalogue de l'exposition : *Parcours européen III
Allemagne – Qui, quoi ? où ?*, Musée d'Art moderne de la Ville,
Paris, 1993 – Cyril Jarton : *Eran Schaerf*, in : *Art Press*, n° 230,
Paris, décembre 1997.

SCHAERFF Johann Wendelin
Né en 1811 à Alzey. XIXe siècle. Actif à Munich. Allemand.
Peintre de figures et de portraits.

SCHAERLAECKEN P. J.
XVIIIe siècle. Éc. flamande.
Sculpteur.
Il collabora à l'exécution de la chaire de l'église Notre-Dame de
Bruges en 1743.

SCHAETZEL Jean Baptiste ou **Schaetzell**
Né en 1763 à Colmar. XVIIIe siècle. Français.
Peintre.
Il fit ses études à Paris chez P. G. Doyen et travailla à Strasbourg
de 1790 à 1800. Le Cabinet d'Estampes de Strasbourg conserve
de lui *Bergers avec troupeau*.

SCHAEYENBORGH Pieter Van ou **Schayenborgh** ou
Schaffenburg
XVIIe siècle. Hollandais.
Peintre de natures mortes, animaux.
Il devint membre de la gilde à Alkmaar en 1635. Maître de J. Th.
Blanckerhoff. Le Musée Municipal d'Alkmaar conserve de lui
deux natures mortes avec des poissons de mer et d'eau douce.

SCHÄFER
XVIIIe siècle. Allemand.
Sculpteur de sujets religieux.
Actif à Karlstadt, où il travaillait en 1747, il a sculpté les autels et
la chaire de l'église de Retzbach.

SCHÄFER. Voir aussi **SCHAEFER**

SCHÄFER Adam Joseph
Né le 6 mars 1798 à Kronach. Mort le 30 décembre 1871 à Bamberg. xixe siècle. Allemand.
Sculpteur.
Élève de Georg Hoffmann à Bamberg et de l'Académie de Munich. Il sculpta des fontaines, des autels et des tombeaux, surtout à Bamberg.

SCHÄFER Albert Quirin
Né le 10 octobre 1877 à Karlsruhe. xxe siècle. Allemand.
Paysagiste.

SCHÄFER Alexander
xixe siècle. Allemand.
Peintre de miniatures, graveur.
Élève, à l'Académie de Berlin, de W. Reuter, il travailla à Berlin dans la première moitié du xixe siècle.

SCHÄFER Anton
Né en 1722 à Düsseldorf. Mort en 1799 à Mannheim. xviiie siècle. Allemand.
Médailleur.
Fils de Wiegand Schäfer.

SCHÄFER Bruno Otto
Né le 5 septembre 1883 à Leipzig (Saxe). xxe siècle. Allemand.
Sculpteur.
Il vécut et travailla à Francfort-sur-le-Main.

SCHAFER Dirk
Né le 12 février 1864 à La Haye. Mort en 1941. xixe-xxe siècles. Hollandais.
Peintre, graveur.
Il fut élève de Franz Becker. Il pratiqua l'eau-forte.
Musées : La Haye : *Portement de croix* 1911.
Ventes Publiques : Amsterdam, 30 aoû. 1988 : *Nature morte avec un tambour, une épée et un casque sur une table drapée*, h/t (67,5x107) : **NLG 1 725** – Amsterdam, 3 nov. 1992 : *Le concert*, h/pan. (34,5x51) : **NLG 1 380.**

SCHÄFER Emil
Né le 4 février 1870 à Bâle. xixe-xxe siècles. Suisse.
Peintre de cartons de vitraux.
Il était sourd-muet. Il fut élève de Fritz Schider et d'Eugen Enslen.

SCHAFER Florian
Né en 1749. Mort en 1828. xviiie-xixe siècles. Actif à Reichenberg (Bohême). Autrichien.
Peintre de crèches.
Maître de Jak. Ginzel.

SCHÄFER Frederick Ferdinand
Né en 1839 ou 1841. Mort en 1917 ou 1927. xixe-xxe siècles. Américain.
Peintre de paysages animés, paysages, paysages de montagne.
Ventes Publiques : Los Angeles, 15 oct 1979 : *Deux Indiens dans un paysage désertique*, h/t (50,5x91) : **USD 2 600** – San Francisco, 18 juin 1980 : *Pêcheur au bord d'une rivière*, h/t (56x91,5) : **USD 4 750** – San Francisco, 24 juin 1981 : *Olympic Mountains*, h/t (51x92) : **USD 3 000** – New York, 17 mars 1988 : *La pointe de North Heads sur la côte Pacifique Californie*, h/t (75x125) : **USD 1 320** – Los Angeles-San Francisco, 12 juil. 1990 : *Paysage yosemite*, h/t (76x127) : **USD 1 100** ; *La Butte Noire avec le Shasta à distance vu depuis Sissons*, h/t (51x76) : **USD 1 320** – New York, 31 mars 1993 : *Le lac de l'Ours avec les monts Wasatch dans l'Utah*, h/t (76,2x127) : **USD 4 888.**

SCHÄFER Friedrich
Né en 1725 à Düsseldorf. Mort en 1776 à Eisenach. xviiie siècle. Allemand.
Médailleur.
Fils de Wiegand Schäfer.

SCHÄFER Friedrich ou **Carl Friedrich**. Voir **SCHÄFFER**

SCHÄFER Friedrich Wilhelm
Né vers 1763 à Francfort-sur-le-Main. Mort en 1807 à Francfort-sur-le-Main. xviiie siècle. Allemand.
Peintre et aquafortiste.
Élève de J. A. B. Nothnagel. Il a peint quelques scènes allégoriques dans l'Hôtel de Ville de Francfort. Le Cabinet d'estampes de Berlin possède de lui trois dessins à l'encre de Chine.

SCHÄFER Friedrich, l'Ancien ou **Schäferle** ou **Schäferle** ou **Schöfferli**

Né vers 1709 au Tyrol. Mort le 11 décembre 1786 à Lucerne. xviiie siècle. Suisse.
Sculpteur de monuments, sujets religieux.
Il sculpta des crucifix, des fontaines et des statues.

SCHÄFER Friedrich, le Jeune
xviiie-xixe siècles. Actif à Lucerne. Suisse.
Sculpteur.
Fils et assistant de Friedrich Schäfer. l'Ancien.

SCHÄFER Georg
xviiie siècle. Allemand.
Sculpteur.
Il sculpta des autels dans des églises de Karlstadt et des environs.

SCHÄFER Georg
xviiie siècle. Actif à Oggersheim en 1786. Allemand.
Peintre.
Il a peint *L'Agneau divin avec des anges* à Godramstein.

SCHÄFER Georg
xixe siècle. Actif à Karlstadt en 1819. Allemand.
Sculpteur.
Il a sculpté le maître-autel de l'église Saint-Michel à Ettleben.

SCHÄFER Georg Christoph
xviiie siècle. Actif à Hannoverisch-Münden en 1789. Allemand.
Peintre sur porcelaine.

SCHÄFER Georg Joseph Bernhard
Né le 20 août 1855 à Karlstadt. Mort le 26 novembre 1912 à Munich (Bavière). xixe-xxe siècles. Allemand.
Peintre de genre, portraits, intérieurs.
Il travailla à Munich.
Musées : Munich (Pina.) : *La Taverne de la société d'artistes Allotria avant la démolition* – Spire (Mus. hist.) : *Portrait du poète Martin Greif.*

SCHÄFER Gertrud
Née le 1er février 1880 à Loth près de Bruxelles. xxe siècle. Active en Allemagne. Belge.
Peintre.
Elle vécut et travailla à Dresde. Peintre, elle pratiqua également la lithographie.

SCHAFER Heinrich ou **Hermann**
Né vers 1815 à Halberstadt. xixe siècle. Allemand.
Peintre de paysages, aquarelliste.
Il fut élève à l'Académie de Düsseldorf de C. F. Sohn.
Ventes Publiques : Londres, 11 fév. 1976 : *Bamberg, Bavière* 1881, h/t (49x75) : **GBP 600** – New York, 7 jan. 1981 : *Saint-Ouen, Rouen*, aquar. (59x44,5) : **USD 1 500** – Londres, 15 mars 1982 : *Personnages devant la cathédrale, Freiburg*, h/t (71x51) : **GBP 1 350** – New York, 19 oct. 1983 : *Intérieur du Dôme de Milan*, aquar., gche et cr. (62,3x47) : **USD 1 600** – Londres, 5 oct. 1983 : *Vue d'Anvers* 1887, h/t (79,5x66) : **GBP 1 700** – Paris, 28 mars 1985 : *Lecture matinale*, h/t (31x47,5) : **FRF 25 000.**

SCHAFER Henry Thomas ou **Schaffer**
Né en 1854. Mort après 1915. xixe-xxe siècles. Britannique.
Peintre de genre, figures, paysages, paysages urbains, intérieurs d'églises, aquarelliste, dessinateur.
Il fut actif de 1873 à 1915. Il fut membre de la Society of British Artists.
Il a exposé à Londres, à la Royal Academy, à Suffolk Street, en 1911 à la Royal Scottish Academy : *The Writer*.
Musées : Hull.
Ventes Publiques : Londres, 5 mars 1910 : *Symphonie* 1844 : **GBP 26** – Londres, 24 mai 1910 : *Poésie* 1888 : **GBP 19** – Londres, 23 oct. 1974 : *Vue de Limoges*, h/t (40,5x31) : **GBP 420** – Londres, 7 mai 1976 : *Vue de Metz*, h/t (40,5x31) : **GBP 520** – Londres, 20 juil. 1977 : *Vue de Bruges* 1890, h/t (38x29) : **GBP 700** – Londres, 15 mai 1979 : *Le temps des roses* 1877, h/t (71x89) : **GBP 1 600** – Londres, 23 mars 1981 : *Divinely Fair* 1893, h/t (160x90) : **USD 5 200** – Londres, 19 oct. 1983 : *Repos* 1881, h/t (48x79) : **GBP 2 000** – Berne, 26 oct. 1988 : *Paysage fluvial avec des peupliers et l'église d'un cloître*, h/t (24x34) : **CHF 800** – Londres, 26 fév. 1988 : *Ville du continent* 1878, h/t (35,5x30,5) : **GBP 682** – Amsterdam, 30 août 1988 : *Place du marché à Louvain en Belgique, avec de nombreux villageois*, aquar. et encre/pap. (44x34) : **NLG 1 092** – New York, 17 jan. 1990 : *Saint Vandrue à Mons en Belgique*, h/t (66,7x54,6) : **USD 3 575** – Londres, 22 nov. 1990 : *Rue d'une ville continentale animée*, h/t (30,4x24,8) : **GBP 550** – Montréal, 30 avr. 1990 : *Sainte-Madeleine à Troyes*, h/t (31x25) : **CAD 935** – Londres, 15

juin 1990 : *Abbeville et Caudebec en Normandie*, h/t, une paire (45,7x35,6) : **GBP 2 640** – LONDRES, 26 sep. 1990 : *Le déchargement de la pêche*, h/t (64x55) : **GBP 1 320** – NEW YORK, 21 mai 1991 : *En allant à l'église*, h/t (68,6x90,2) : **USD 4 400** – NEW YORK, 21 mai 1991 : *L'église Saint-Vincent à Rouen en Normandie*, h/t (46,4x36,2) : **USD 4 620** – NEW YORK, 16 fév. 1993 : *Le transept nord de la cathédrale de Tolède*, aquar. et encre avec reh. de gche (110x75) : **USD 3 300** – LONDRES, 11 juin 1993 : *Anvers* ; *Le Romerberg à Francfort sur le Main* 1889, h/t, une paire (chaque 40,6x30,5) : **GBP 3 450** – LONDRES, 5 nov. 1993 : *Divinement belle* 1893, h/t (89,2x160,3) : **GBP 10 120** – NEW YORK, 15 oct. 1993 : *La cathédrale de Tolède en Espagne*, aquar. et cr./pap. fort (46,4x31,1) : **USD 920** – NEW YORK, 20 juil. 1994 : *Saint-Wulfran à Abbeville en Normandie* 1889, h/t (40x30,5) : **USD 920** – LONDRES, 30 mars 1994 : *Vieille maison de Rouen* ; *Place de marché à Nuremberg*, h/t, une paire (chaque 40,5x30,5) : **GBP 2 415** – LONDRES, 7 juin 1995 : *Distribution de grain aux pigeons* ; *Au bord du bassin* 1889, h/pan., une paire (chaque 60x31) : **GBP 3 220** – LONDRES, 9 mai 1996 : *Rouen en Normandie* ; *Utrecht en Hollande* 1888, h/t, une paire (chaque 25x20,5) : **GBP 1 782** – LONDRES, 9 oct. 1996 : *Morlais, Bretagne* ; *Place de la Croix de Saint-Pierre, Normandie*, h/t, une paire (40x31) : **GBP 3 450** – LONDRES, 13 mars 1997 : *Saint-Pierre, Caen* ; *Coblence, Allemagne*, h/t, une paire (40,7x30,4) : **GBP 3 200**.

SCHÄFER Hermann ou Schäfer-Kirchberg
Né le 2 février 1880 à Kirchberg-sur-le-Jagst. XXᵉ siècle. Allemand.
Peintre.
Il fut élève d'Emil Doepler le Jeune. Il vécut et travailla à Iéna.
MUSÉES : BERLIN (Mus. muni.) : *Visite dans la grande ville*.
VENTES PUBLIQUES : LONDRES, 24 juin 1981 : *Vues de Morlaix et de Bamberg*, h/t, une paire (39,5x30) : **GBP 1 200**.

SCHÄFER J. F.
XVIIᵉ siècle. Allemand.
Sculpteur.
Il a sculpté le buffet d'orgues dans l'église d'Eschwege de 1676 à 1678.

SCHÄFER Jakob
XVIIIᵉ siècle. Actif à Karlstadt. Allemand.
Sculpteur.
Il a sculpté l'autel de l'église d'Erlenbach en 1747.

SCHÄFER Johann Michael ou Schäffer
XVIIIᵉ siècle. Allemand.
Peintre.
Il peignit des tableaux d'autel dans plusieurs églises de Bavière.

SCHÄFER Johannes
Né le 8 mai 1830 à Kalkobes (près de Hersfeld). Mort le 24 octobre 1862 à Welheiden près de Kassel. XIXᵉ siècle. Allemand.
Sculpteur.

SCHÄFER Joseph
Né en 1731 à Düsseldorf. Mort en 1766 à Mannheim. XVIIIᵉ siècle. Allemand.
Médailleur.
Fils de Wiegand Schäfer.

SCHÄFER Karl
Né le 30 juin 1888 à Geislingen. XXᵉ siècle. Allemand.
Peintre de figures, sculpteur.
Il fut élève des académies des beaux-arts de Stuttgart et de Munich.
Il exécuta des sculptures décoratives à Berlin, Cologne et Ulm.
MUSÉES : STUTTGART (Gal. Nat.) : *Plante du sud – Dame en rouge* – ULM (Mus. mun.) : *Le Petit Jörg – Le Crucifié*.

SCHÄFER Karl. Voir aussi SCHÄFFER

SCHÄFER Kurt
Né vers 1886. Mort le 13 septembre 1915. XXᵉ siècle. Allemand.
Peintre, graveur.
Il fut élève de Ludwig von Hofmann et Moriz Melzer. Il vécut et travailla à Berlin.
Il pratiqua la gravure sur bois.

SCHÄFER Laurenz
Né le 5 juillet 1840 à Lüftelberg. Mort le 14 octobre 1904. XIXᵉ siècle. Allemand.
Peintre de portraits.

Élève de Bendemann et de C. Shon à Düsseldorf.
Le Musée de Cologne conserve de lui *Portrait du théologien Jos. Mooren*.

SCHÄFER Ludwig
Né le 9 décembre 1879 à Berlin. Mort le 6 mars 1915. XXᵉ siècle. Allemand.
Graveur.
Il fut élève de Hans Meyer. Il continua ses études à Rome. Il pratiqua l'eau-forte.

SCHÄFER Maria
Née le 18 juin 1854 à Dresde. XIXᵉ siècle. Active à Darmstadt. Allemande.
Peintre.
Élève de B. Budde, d'A. Baur et d'A. Eisenmenger. Elle peignit des tableaux d'autel pour les églises de Biedenkopf, de Darmstadt et de Nierstein.

SCHÄFER Mattheus. Voir SCHEFFER

SCHÄFER Maximilian
Né le 19 juin 1851 à Berlin. Mort le 21 juillet 1916 à Berlin. XIXᵉ-XXᵉ siècles. Allemand.
Peintre de genre, portraits, illustrateur.
Il fut élève de l'académie des beaux-arts de Berlin, où il fut professeur par la suite, et de l'école des beaux-arts de Weimar. Il exposa à Berlin à partir de 1877.

SCHÄFER Paul
Né le 10 août 1886 à Tholey. XXᵉ siècle. Allemand.
Peintre.
Il fut élève d'Angelo Jank, d'Heinrich von Zügel et d'Adolf Münzer. Il vécut et travailla à Bonn.

SCHÄFER Philipp Otto
Né le 28 avril 1868 à Darmstadt (Hesse). XIXᵉ-XXᵉ siècles. Allemand.
Peintre, peintre de compositions murales, peintre à la gouache, sculpteur.
Il fut élève de Ferdinand Keller, Ludwig von Loefftz et Franck Kirchbach.
Il peignit surtout des fresques.
MUSÉES : DARMSTADT (Mus. provinc.) : *Scène bachique*, gche.

SCHÄFER Rudolf Siegfried Otto
Né le 16 septembre 1878 à Altona. XXᵉ siècle. Allemand.
Peintre de compositions religieuses, graveur, illustrateur.
Il fit ses études aux académies des beaux-arts de Munich et de Düsseldorf.
Il peignit des sujets religieux pour de nombreuses églises de l'Allemagne du Nord et exécuta des illustrations de livres.

SCHAFER Theresia. Voir aussi FRANK

SCHÄFER Ulrich
XVIIIᵉ siècle. Actif à Neumarkt dans la première moitié du XVIIIᵉ siècle. Allemand.
Sculpteur sur bois.
Il a sculpté le maître-autel de l'église de la Visitation à Seligporten en 1728.

SCHÄFER Wiegand ou Vigand ou Schäffer
Né en 1689 à Copenhague. Mort en 1758 à Mannheim. XVIIIᵉ siècle. Allemand.
Médailleur.
Père d'Anton, de Friedrich et de Joseph Schäfer. Il fut graveur aux cours de Mayence et de Heidelberg.

SCHÄFER Wilhelm
Né le 8 mars 1839 à Berlin. XIXᵉ siècle. Allemand.
Aquarelliste et illustrateur.

SCHÄFERLE Friedrich ou Schäfferle. Voir SCHÄFER

SCHAFF. Voir aussi SAFF ou SCHAEFF

SCHAFF Vojtech Eduard. Voir SAFF

SCHAFFENBURG Pieter Van. Voir SCHAEYENBORGH

SCHAFFENHÄUSER Elie
XVIIIᵉ siècle. Allemand.
Graveur.
Il est cité par Ris-Paquot à Augsbourg, vers 1700.

SCHÄFFER. Voir aussi SCHÄFER et SCHAEFFER

SCHÄFFER Adalbert ou Béla
Né en 1815 à Gross-Karoly. Mort le 1er mars 1871 à Düsseldorf. XIXe siècle. Hongrois.
Peintre de genre, portraits, natures mortes.
Il fit ses études à Pest et à Vienne.
MUSÉES : BUDAPEST – DEBRECZEN – ERLAU – KASCHAU – SIBIU : *Portrait de Kraus, chanteur des rues* – VIENNE.
VENTES PUBLIQUES : LUCERNE, 17 juil. 1950 : *Nature morte à la table garnie* 1854 : CHF 1 200 – NEW YORK, 14 jan. 1977 : *Nature morte aux fleurs et aux fruits* 1870, cart. (30,5x36) : USD 1 100 – NEW YORK, 26 fév. 1986 : *Nature morte aux fruits* 1858, h/t (45x53,6) : USD 6 000 – MUNICH, 25 juin 1992 : *Nature morte avec du raisin et des pêches près d'une aiguière d'argent et un verre de vin*, h/pan. (50x44) : DEM 4 520.

SCHÄFFER Amand ou Scheffer ou Schöffer
Né vers 1454 à Strasbourg. Mort le 27 juin 1534 à Salem. XVe-XVIe siècles. Allemand.
Peintre de miniatures.
Moine de l'ordre de Citeaux.

SCHAFFER Amélie
XIXe siècle. Active à Vienne vers 1840. Autrichienne.
Peintre de miniatures.
Elle peignit et dessina des portraits et des groupes.

SCHÄFFER Anton
XVIIe siècle. Actif à Munich en 1649. Allemand.
Peintre.

SCHÄFFER August. Voir SCHAEFFER

SCHÄFFER Eugen Eduard. Voir SCHAEFFER

SCHÄFFER Friedrich ou Carl Friedrich ou Schäfer
Mort fin septembre 1781 à Rome. XVIIIe siècle. Allemand.
Sculpteur.
Élève de Gottfried Knöfler à Dresde. Il fut sculpteur à la cour de Dresde et travailla aussi pour la Manufacture de porcelaine de Meissen.

SCHAFFER Gustav Adolf
Né le 14 novembre 1881 à Niederhäslich. XXe siècle. Allemand.
Peintre, graveur.
Il fut élève de l'école des arts décoratifs de Dresde. Il vécut et travailla à Chemnitz.
MUSÉES : CHEMNITZ – DRESDE – MAGDEBOURG.

SCHAFFER Hans
XVIIe siècle. Allemand.
Sculpteur sur bois.
Le Musée de Dresde conserve de lui trois cuillères richement ornées.

SCHAFFER Hans Jacob ou Schöffer
Mort le 20 août 1662 à Francfort-sur-le-Main. XVIIe siècle. Actif à Ettersheim. Allemand.
Peintre.

SCHAFFER Hinrich
XVIIIe siècle. Allemand.
Sculpteur de statues.
Actif à Berlin, il a également sculpté les statues en bois de l'église Notre-Dame de Rostock en 1720.

SCHAFFER J. G.
XVIIIe siècle. Allemand.
Sculpteur sur bois.
Il a sculpté l'abat-voix de la chaire de l'église Saint-Nicolas de Rostock en 1755.

SCHAFFER J. Melchior
XVIIIe siècle. Actif à Neustadt-sur-la-Saale dans la seconde moitié du XVIIIe siècle. Allemand.
Peintre.
Il a peint le tableau d'autel de l'église de Mallrichstadt représentant la *Mort de saint Kilian* et daté de 1772.

SCHÄFFER Johann Michael. Voir SCHÄFER

SCHÄFFER Johannes David
XVIIe siècle. Actif à Tubingen en 1631. Allemand.
Silhouettiste.

SCHÄFFER Josef
XIXe siècle. Hongrois.

Peintre.
Père d'Adalbert Schäffer. Il a peint deux tableaux d'autel dans l'église de Val, en 1824.

SCHAFFER Joseph
XVIIIe-XIXe siècles. Actif à Vienne de 1780 à 1810. Autrichien.
Dessinateur et graveur au burin.
Frère de Peter Schaeffer avec lequel il grava des vues et des scènes de genre.
VENTES PUBLIQUES : LONDRES, 6 juin 1983 : *Ansicht von Innsbruck der Haupstadt in Tyrol* 1786, eau-forte coloriée, d'après Peter Schaffer (33,3x45,7) : GBP 600.

SCHÄFFER Karl ou Schäfer
Né le 20 avril 1821 à Francfort-sur-le-Main. Mort le 20 mai 1902 à Cronberg. XIXe siècle. Allemand.
Paysagiste et aquafortiste.
Élève de J. Becker.
VENTES PUBLIQUES : MUNICH, 26 nov. 1981 : *Paysage montagneux au moulin*, aquar. (18x21,5) : DEM 3 000.

SCHÄFFER Ludwig
XIXe siècle. Allemand.
Peintre de genre.
Il exposa à Karlsruhe en 1861.
MUSÉES : KARLSRUHE : *Scène champêtre.*

SCHÄFFER Magdalena Margrethe. Voir BAERENS

SCHÄFFER Mattheus. Voir SCHEFFER

SCHAFFER Peter
XVIIIe-XIXe siècles. Actif à Vienne de 1780 à 1810. Autrichien.
Dessinateur et graveur au burin.
Frère et collaborateur de Joseph Schaffer.

SCHÄFFER Wiegand. Voir SCHÄFER

SCHÄFFER Wilhelm
Né le 19 février 1891 à Neckargartach. XXe siècle. Allemand.
Peintre, sculpteur.
Il fut élève d'Heinrich Altherr. Il vécut et travailla à Heilbronn.
MUSÉES : STUTTGART.

SCHAFFHAUSER Elias ou Schafhauser
Né vers 1684. Mort en 1738 à Augsbourg. XVIIIe siècle. Allemand.
Graveur au burin.
Il travailla d'abord à Augsbourg, et à partir de 1720, à Vienne. Il grava des portraits, des vues et des illustrations de livres.

SCHAFFHIRT Johann Michael
XVIIIe siècle. Actif à Stolberg, seconde moitié du XVIIIe siècle. Allemand.
Peintre.
Il peignit en 1761 l'autel de l'église de Vatterode.

SCHÄFFLER Johann Christoph
XVIIIe siècle. Allemand.
Peintre.
Il travailla en 1712 à la Manufacture de porcelaine de Meissen.

SCHÄFFLER Johann Engelhard. Voir SCHÄFLER

SCHÄFFLER Mathias
XVIIIe siècle. Allemand.
Sculpteur sur bois.
Il sculpta des autels dans les églises de Bertoldshofen, de Buch-am-Erlbach et d'Oberostendorf.

SCHAFFNABURGENSIS Matthaus
XVIe siècle. Allemand.
Graveur sur bois.
Il vécut à Wittemberg, travaillant au début du XVIe siècle. Il grava les bois pour une Bible imprimée à Wilhelmberg en 1545. Ses bois sont marqués du monogramme *M. S.* Certains auteurs le croient identique à Matthias Grünewald.

SCHAFFNER Ambrosius
Mort avant 1559. XVIe siècle. Actif à Ulm. Allemand.
Peintre.
Fils de Martin Schaffner. Il florissait de 1538 à 1544.

SCHAFFNER Franz
Né le 3 août 1876 à Hambourg. XXe siècle. Allemand.
Peintre de marines.
Il fut élève de l'académie des beaux-arts de Düsseldorf.

SCHAFFNER Marcel
Né en 1931. xxᵉ siècle. Suisse.
Peintre, peintre à la gouache. Abstrait-informel, matié-riste.
VENTES PUBLIQUES : LUCERNE, 24 nov. 1990 : *Devant la ville*, h/rés. synth. (140x122) : **CHF 15 000** – LUCERNE, 23 mai 1992 : *Dessin 1985*, gche et craie/pap. (70x100) : **CHF 4 000** – LUCERNE, 8 juin 1996 : *Sans titre* 1965, gche/pap. (53x45) : **CHF 1 500.**

SCHAFFNER Martin ou **Martino**
Né en 1478 ou 1479 à Ulm. Mort entre le 9 août 1546 et le 6 février 1549 à Ulm. xviᵉ siècle. Allemand.
Peintre, graveur sur bois et médailleur.
Père d'Ambrosius Schaffner. Son monogramme est un M et un S superposés et quelquefois se compose des lettres *MM. S. M. Z. V.* que l'on traduit : *Martin Schaffer Malher zu Ulm.* Dès 1496, les archives signalent son existence à Ennetach, en tant que colla-borateur de Jörg Stocker. Ensuite, on ne retrouve sa trace qu'en 1508, inscrit au livre des bourgeois de la ville d'Ulm.
Peintre de la première partie du xviᵉ siècle, ses œuvres sont par-venues nombreuses, en outre signées et datées : une suite de scènes tirées de l'Ancien Testament, de 1510 à 1519, conservées au musée de Stuttgart ; des scènes tirées de *La Passion*, au musée d'Augsbourg ; une *Adoration des mages*, au Musée Ger-manique de Nuremberg, qui est certainement une partie d'un retable perdu, et que l'on s'accorde à dater de 1512 ; quatre scènes tirées de la *Vie de la Vierge*, ayant également fait partie d'un retable à Wettenhausen, peintes en 1523-1524, aujourd'hui à l'Ancienne Pinacothèque de Munich ; enfin et surtout le retable du maître-autel d'Ulm, dit le *Hutz Altar*, du nom Hutz de la famille donatrice.
Outre ces ouvrages sacrés, Schaffner fut l'un des rares portrai-tistes de son temps, ce qui accentue la parenté que l'on a remar-quée entre l'ensemble de son œuvre et Holbein l'Ancien, qui l'a certainement influencé, influence récemment mise en évidence dans la *Vierge*, signée d'un monogramme, découverte au Musée de Béziers. On a remarqué chez lui des influences de son compatriote d'Ulm, Zeitblom, ainsi que du continuateur de Dürer, Schäuffelein. Les principaux portraits qu'il a peints sont ceux du *Comte Wolfgang Iᵉʳ d'Öttingen*, en 1508, et celui de *Eitel Hans Besserer Iᵉʳ de Schnürpflingen*, peint vers 1533, tous deux conservés à l'Ancienne Pinacothèque de Munich, qui se trouve donc posséder l'ensemble d'œuvres le plus important concer-nant ce peintre. Le Musée de Berlin conserve encore de lui un *Portrait d'homme*, contenant une Vanité, un crâne de mort figu-rant le centre et la seule fin certaine des pensées humaines. Le portrait de *Eitel Besserer*, déjà cité, présente une image de vieil-lard sans concessions, avec sa barbe hirsute et son bonnet de fourrure, récitant son chapelet, le visage ridé par les ans ; il pré-sente aussi un homme méditant sur la mort.

BIBLIOGR. : Marcel Brion : *La peinture allemande*, Tisné, Paris, 1959 – Pierre du Colombier, in : *Diction. Univers. de l'Art et des Artistes*, Hazan, Paris 1967.
MUSÉES : AUGSBOURG (Gal. Nat.) : Huit battants d'un retable représentant la Passion – BERLIN : Deux ailes d'autel – BERLIN (Mus. Nat.) : *Six saintes dans un jardin* – *Portrait d'un homme avec une tête de mort* – DIJON : *L'Annonciation* – *Adoration de l'Enfant Jésus* – HANOVRE : *Portrait d'homme à boucles blondes* – KARLSRUHE : *L'apôtre saint Pierre* – *L'apôtre saint Paul* – KASSEL : Assiette peinte d'allégories, d'astrologie et autres – MUNICH : *Annonciation* – *Présentation au temple* – *Le Saint Esprit* – *Mort de la Vierge* – *Le comte Wolfgang von Oetting* – MUNICH (Mus. Nat.) : *Jésus prend congé de sa mère* – NUREMBERG : *Adoration des rois* – *L'apôtre Philippe* – *L'apôtre Jacques le Mineur* – SCHLEISSHEIM : *Scène de la Passion* – STUTTGART : *Enterrement* – *Descente de Jésus* – *Résurrection du Christ* – *Le Saint Esprit* – *Épitaphe pour la famille Amoyl* – *Ludwig de Freyberg et sa femme* – *Wendelin, le saint berger* – *Nicolas de Bari en costume d'évêque.*
VENTES PUBLIQUES : LONDRES, 16 juil. 1930 : *Le mariage de la Vierge* : **GBP 125** – LONDRES, 21 juin 1968 : *Jésus apparaissant à la Vierge et aux Apôtres dans le jardin* : **GNS 8 000.**

SCHAFFOLT Hans
xviiᵉ siècle. Actif à Altdorf dans la première moitié du xviiᵉ siècle. Allemand.

Peintre.
Il exécuta des peintures dans les chapelles de Blitzenreute et de Staig.

SCHAFFRAN Emmerich
Né le 29 mai 1883 à Vienne. xxᵉ siècle. Autrichien.
Peintre de paysages, peintre de compositions murales, graveur.
Il fut élève d'Aviov Hlavacek et Hans Lietzmann. Il fut aussi cri-tique d'art.
Il peignit des fresques dans des villas, des hôtels et des sanato-riums. Il réalisa de nombreux paysages, en particulier de haute montagne.
MUSÉES : HANOVRE – TURIN – VIENNE.

SCHAFFROTH Johannes Stanislaus
Né en 1765 en Bade (?). Mort le 20 septembre 1851 à Baden-Baden. xviiiᵉ-xixᵉ siècles. Allemand.
Peintre.
Élève de Philipp Jakob Becker à Karlsruhe. Il peignit des tableaux d'autel. Le Musée Municipal de Fribourg conserve de lui *Portrait du grand-duc Karl Friedrich de Bade.*

SCHAFFSTOR Heinrich
xviiᵉ siècle. Actif au début du xviiᵉ siècle. Allemand.
Dessinateur.
Le Cabinet d'Estampes de Berlin conserve de lui *Le corps du Christ mort.*

SCHAFHAUSER Elias. Voir **SCHAFFHAUSER**

SCHÄFLER ou **Schäffler.** Voir aussi **SCHEFFLER**

SCHÄFLER Georg
xviiiᵉ siècle. Actif à Munich en 1727. Allemand.
Peintre.

SCHÄFLER Johann Engelhard ou **Schäffler** ou **Schö-fler**
xviiᵉ siècle. Actif à Kassel. Allemand.
Peintre.
Le Musée de Frederiksborg conserve de lui *Portrait de Hedwig Sophie de Hesse-Kassel.*

SCHAFLER Joseph
xviiiᵉ siècle. Actif à Karlsbad à la fin du xviiiᵉ siècle. Autri-chien.
Lithographe.
On cite de lui *Schiller monté sur un âne* et *Vue de Petschau.*

SCHAFT Dominicus
xviiᵉ siècle. Hollandais.
Peintre.
Il fut surnommé à Rome Weltevreden.

SCHÄFTLMAYR Carl ou **Scheftlmayr**
Né le 10 août 1808 à Munich. Mort le 13 juillet 1842 à Munich. xixᵉ siècle. Allemand.
Paysagiste et aquafortiste.

SCHAGEN Adriaen Eeuwoutsz Van
Mort en 1663. xviiᵉ siècle. Actif à Middelbourg. Hollandais.
Portraitiste.
Élève de Karel Slabbaert en 1654, maître en 1657. Il florissait de 1650 à 1658.

SCHAGEN G. Van
xviiᵉ siècle. Hollandais.
Peintre.
Il a peint un paysage qui se trouve à l'Hôtel de Ville de Texel.

SCHAGEN Gerbrand Fredrik Van
Né en 1880 à La Haye. Mort en 1968 à Laren. xxᵉ siècle. Hol-landais.
Peintre de compositions animées, paysages.
VENTES PUBLIQUES : COLOGNE, 29 juin 1990 : *Maison paysanne* 1938, h/t (40x50) : **DEM 1 400** – AMSTERDAM, 30 oct. 1991 : *Pay-sage fluvial avec un pont basculant*, h/t (50x70) : **NLG 3 450** – AMSTERDAM, 28 oct. 1992 : *Paysage de polder avec des paysans dans une barque* 1941, h/t (60x98) : **NLG 3 450** – AMSTERDAM, 21 avr. 1994 : *Personnages se promenant sur un quai enneigé* 1940, h/t (50x70) : **NLG 4 600** – AMSTERDAM, 18 juin 1996 : *Vue d'Ams-terdam avec l'église Saint-Nicolas et la Scheyerstoren* 1942, h/t (46x61) : **NLG 3 450** – AMSTERDAM, 5 nov. 1996 : *Personnages dans une barque près d'un pont*, h/t (70x100) : **NLG 3 776.**

SCHAGEN Gerrit Lucasz Van
Né en 1642. xviiᵉ siècle. Hollandais.

Graveur au burin et marchand de tableaux.
Il se maria à Amsterdam en 1677. Il a gravé d'après Von Ostade et Berghem.

SCHAGEN Gillis Van
Né le 24 juin 1616 à Alkmaar. Mort le 18 avril 1668 à Alkmaar. xviie siècle. Hollandais.

Peintre d'histoire, portraits, natures mortes, graveur.

Il fut élève de Salomon Van Ravesteyn et de P. Verbeeck. Il visita Dantzig en 1637, puis alla faire le portrait du roi Stanislas de Pologne. En 1639, il visita Dieppe, Paris et Orléans. Il travailla pour le seigneur d'Yvry, lui copia un tableau de Michel-Ange, et pour le seigneur de la Toylière un Christ de Rubens. Il se rendit en Angleterre, assista à la bataille livrée par l'amiral Tromp contre la flotte espagnole, puis revint dans le Brabant et, en 1651, alla à Liège et à Cologne. Revenu à Alkmaar, il y obtint de grandes dignités. On lui doit quelques estampes.

Ventes Publiques : Paris, 1870 : *Le Déjeuner* : FRF 700 – Paris, 14 déc. 1989 : *Nature morte aux singes et aux perroquets*, h/t (110x159,5) : FRF 39 000.

SCHAGEN Jan
xviie siècle. Hollandais.

Peintre.

Il fut le maître de Salomon Van Ravesteyn à Alkmaar en 1636.

SCHAGERL Josef
Né en 1923. xxe siècle. Autrichien.

Sculpteur.

Ventes Publiques : Vienne, 19 mars 1985 : *Sans titre*, métal patiné (76x100) : ATS 38 000 – Paris, 21 mars 1996 : *Mastabe ou La Mecque*, bronze et laiton argenté (H. 36) : FRF 7 200.

SCHAGK Albert. Voir SCHACK

SCHÄGOTNIG Joseph. Voir SCHOKOTNIGG

SCHAIBEL Johann Joseph I. Voir SCHEUBEL

SCHAIDER Alexander
xviiie siècle. Autrichien.

Sculpteur.

Il a sculpté un autel dans l'église Saint-Augustin de Rattenberg au début du xviiie siècle.

SCHAIDER Heinrich
xve-xvie siècles. Allemand.

Peintre verrier.

Il exécuta des travaux dans l'église Saint-Jacques de Straubing de 1486 à 1503.

SCHAIDER Niklas
xve siècle. Allemand.

Peintre verrier.

Il travailla pour l'église Saint-Pierre de Straubing en 1486.

SCHAIDER Ruepp
xviie-xviiie siècles. Actif à Salzbourg de 1686 à 1708. Autrichien.

Sculpteur sur bois.

Il sculpta des autels dans les églises de Maxglan et de Mülln près de Salzbourg.

SCHAIDHAUF Johann ou Schaidtauf ou Scheidhauf ou Scheithauf
xixe siècle. Actif dans la seconde moitié du xixe siècle. Allemand.

Sculpteur sur bois.

Il travailla à Munich.

SCHAIDHAUF Thomas ou Schaidtauf ou Scheidhauf ou Scheithauf
Né le 12 décembre 1735 à Raisting. Mort le 17 mars 1807 à Neresheim. xviiie siècle. Allemand.

Sculpteur et stucateur.

D'abord influencé par le rococo, il fut l'un des artistes les plus importants du début du classicisme en Bavière. Il travailla à Stuttgart et surtout pour le monastère de Neresheim.

SCHAIK Hugo Van
Né en 1872. Mort en 1946. xixe-xxe siècles. Hollandais.

Peintre de marines.

Ventes Publiques : Amsterdam, 24 sep. 1992 : *Pêcheurs dans une barque et voiliers sur un canal près d'une église*, h/t (88x126) : NLG 3 450.

SCHÄKEL Theodor Wilhelm
Né le 1er janvier 1870 à Hambourg. xixe-xxe siècles. Allemand.

Peintre.

Il fit ses études à l'académie des beaux-arts de Berlin, où il vécut et travailla.

Musées : Berlin.

SCHAKEWITS Jozef
Né en 1848. Mort en 1913. xixe-xxe siècles. Allemand.

Peintre de scènes animées, paysages, marines, natures mortes.

Ventes Publiques : Bruxelles, 5 oct. 1976 : *Marine – Retour des pêcheurs*, deux h/t, formant pendants (30x52) : BEF 20 000 – Lokeren, 13 oct 1979 : *Pêcheurs au port*, h/t (25x38) : BEF 28 000 – Lokeren, 28 mai 1988 : *Dans le verger*, h/t (30x52) : BEF 44 000 – Bruxelles, 9 oct. 1990 : *Barques échouées*, h/t (41x42) : BEF 40 000 – Lokeren, 20 mars 1993 : *Nature morte avec un canard 1881*, h/t (50,5x90) : BEF 55 000 – Lokeren, 15 mai 1993 : *Cham maudit par Noé 1876*, h/t (111x141) : BEF 60 000 – Lokeren, 9 oct. 1993 : *La bénédiction des bateaux à Oudenburg 1875*, h/t (110x85) : BEF 70 000 – New York, 15 fév. 1994 : *Noé maudissant Cham 1876*, h/t (109,8x139,7) : USD 9 200 – Lokeren, 8 oct. 1994 : *Voiliers sur la plage*, h/t (89x140) : BEF 110 000.

SCHALBER Johann
Mort en 1796. xviiie siècle. Actif à Betzisried. Allemand.

Peintre.

Il travailla surtout pour le monastère d'Ottobeuren.

SCHALBURG Jean Hakon
Né le 27 août 1885 à Vedbäk près de Copenhague. xxe siècle. Danois.

Peintre.

Il fut élève d'Henri Matisse à Paris.

SCHALCH
xviiie siècle. Actif à La Haye en 1763. Hollandais.

Peintre de paysages.

SCHALCH Elias
xviiie siècle. Travaillant à Vienne. Suisse.

Graveur.

SCHALCH Johann Friedrich
Né le 5 janvier 1814 à Schaffhouse. xixe siècle. Suisse.

Dessinateur, graveur au burin et peintre sur porcelaine.

Il émigra en Amérique en 1850.

SCHALCH Johann Heinrich
Né le 9 janvier 1623 à Schaffhouse. Mort après 1704. xviie siècle. Suisse.

Sculpteur-modeleur de cire.

Le Musée Municipal de Schaffhouse conserve de lui *Tête d'un homme avec une barbe*.

SCHALCH Johann Jacob ou Johann Adolf
Né le 23 janvier 1723 à Schaffhouse. Mort le 21 août 1789 à Schaffhouse. xviiie siècle. Suisse.

Peintre de genre, animaux, paysages animés, paysages, natures mortes, aquarelliste, graveur.

Il fut élève de Schnatzler et de C.-W. Hamilton à Augsbourg ; il visita la Hollande et l'Angleterre. Il a surtout gravé à l'eau-forte.

Musées : Berlin (Cab. des Estampes) : *La chute du Rhin près de Schaffhouse* – Genève (Mus. Ariana) : *Paysans allant au marché* – Herrmannstat : *Paysages avec bétail* – *Paysage avec voilier* – Vienne (Albertina) : *Cavalier auprès de la fontaine* – *Mendiant* – *Baptême de l'eunuque*.

Ventes Publiques : Londres, 14 mars 1947 : *Vue éloignée de l'église de Langhton* : GBP 115 – Lucerne, 21 juin 1974 : *Paysages fluviaux*, deux pan. : CHF 7 200 – Munich, 30 mai 1979 : *Troupeau*, aquar. (35x51) : DEM 1 800 – Londres, 20 juin 1979 : *Paysan et trois chevaux dans un paysage*, h/cart. (48x64) : GBP 1 000 – Londres, 5 juil. 1993 : *Paysage avec des moutons et des bovins*, h/t, une paire (23,5xx23,3 et 22x24,5) : GBP 2 300 – New York, 12 jan. 1995 : *Nature morte d'oiseaux et d'insectes dans le sous-bois au pied d'un arbre*, h/pan., une paire (chaque 54,6x38,4) : USD 23 000.

SCHÄLCHLI Walter
Né en 1907 à Berne. Mort en 1984. xxe siècle. Suisse.

Peintre.

Il fut élève de Max von Mühlenen.

SCHALCK Ernst ou Adam Ernst
Né le 8 mars 1827 à Francfort-sur-le-Main. Mort le 23 août 1865 à Francfort-sur-le-Main. xixe siècle. Allemand.

Peintre de genre et dessinateur.

Fils de Heinrich Franz Schalck et élève de l'Institut Städel à Francfort. On y conserve de lui *Grand-père et petit-fils*.
VENTES PUBLIQUES : LUCERNE, 19 mai 1983 : *Le Repos de midi*, h/t (80,5x103,5) : CHF 4 800.

SCHALCK Heinrich

Né le 15 avril 1825 à Francfort-sur-le-Main. Mort le 1er août 1846 à Francfort-sur-le-Main. XIXe siècle. Allemand.
Portraitiste.
Frère d'Ernst Schalck et élève de l'Institut Städel à Francfort.

SCHALCK Johann Peter Joseph ou Schalk

Mort le 3 septembre 1801 à Francfort-sur-le-Main. XVIIIe siècle. Allemand.
Peintre.
Père de Heinrich Franz Schack. Le Musée Municipal de Francfort conserve de lui *Vue de la ville de Francfort*, datée de 1783.

SCHALCK Heinrich Franz. Voir SCHACK

SCHALCKE Cornelis Symonsz Van der ou Schalke

Né à Haarlem, baptisé le 15 février 1611. Mort à Haarlem, enterré le 5 mars 1671. XVIIe siècle. Hollandais.
Peintre de genre, paysages animés, paysages, dessinateur.
Il fut sacristain de l'église Saint-Bavon de 1638 à 1670, sergent des arquebusiers de Saint-Georges en 1639, se maria en 1640. Son activité artistique est connue entre 1640 et 1664. La sacristie de l'église Saint-Bavon a conservé de lui, jusqu'en 1870, une *Vue de Bloemendael*.
Il subit plusieurs influences, tout d'abord celle d'Adriaen Van Ostade, puis de Pieter Molijn et, plus tardivement, de Van Goyen et de Van Ruysdael, sans oublier Rembrandt. C'est dire combien ce peintre est méconnu et peut-être confondu avec un autre artiste. Il en a été ainsi pour un *Paysage* conservé au musée du Louvre et très longtemps attribué à Brouwer. Il situe souvent ses sujets sous un clair-obscur bien contrasté.

BIBLIOGR. : In : *Diction. de la peinture flamande et hollandaise*, coll. Essentiels, Larousse, Paris, 1989.
MUSÉES : BERLIN (Staatliche Mus.) : *Paysage de dunes 1652* – CASTRES : *Le soir* – HAARLEM : *Paysage avec bergers* – LA HAYE (Mauritshuis Mus.) : *Porc écorché au clair de lune* – PARIS (Mus. du Louvre) : *Paysage* – ROTTERDAM (Mus. Boymans) : *Cabane sous les arbres*.
VENTES PUBLIQUES : LONDRES, 16 avr. 1969 : *La plage de Scheveningen* : **GBP 1 350** – LONDRES, 15 juil. 1970 : *Paysage animé* : **GBP 2 800** – NEW YORK, 11 janv 1979 : *Voyageurs dans un paysage boisé 1645*, h/pan. (37,5x58) : **USD 24 000** – NEW YORK, 3 juin 1980 : *Paysans devant une auberge*, pierre noire (17,1x27,6) : **USD 1 200** – AMSTERDAM, 13 nov. 1990 : *Voyageurs conversant sur un chemin sablonneux avec au fond, un village*, h/pan. (39,5x61) : **NLG 25 300** – AMSTERDAM, 16 nov. 1993 : *Pêcheurs vendant leur poisson sur la grève 1649*, h/pan. (23,5x32,5) : **NLG 43 700** – AMSTERDAM, 10 nov. 1997 : *Brigands autour d'un feu sur la berge d'une rivière sous la fortification d'une ville la nuit*, h/t (25,1x32,7) : **NLG 11 532**.

SCHALCKEN Godfried ou Godfridus ou Schalken

Né en 1643 à Made (près de Dordrecht). Mort le 13 ou 16 novembre 1706 à La Haye. XVIIe siècle. Hollandais.
Peintre de genre, portraits, intérieurs, graveur, dessinateur.
Élève de Samuel Hoogstraten à Dordrecht en 1656 et de Gérard Dow à Leyde, il revint à Dordrecht en 1665, et fut porte-drapeau des arquebusiers. Il épousa en 1679 Françoise Van Dimen de Breda, qui lui donna sept enfants dont six moururent en bas âge. En 1691, il était dans la Confrérie de La Haye. En 1692, il partit pour plusieurs années à Londres, attiré par le succès de Kneller ; il y gagna beaucoup d'argent. Certains biographes disent, au contraire, qu'il fut peu goûté du public anglais. De retour à La Haye, en 1698, il y obtint le droit de bourgeoisie l'année suivante. En 1703, il travaillait à la cour de Düsseldorf. Il eut pour élèves sa sœur Maria, son neveu Jacobus, Karel de Moor, A. v. Boonen, A. Vreem, R. Moris, S. Germyn et J. v. Bentum.
Schalcken imita d'abord la manière de Gérard Dow, cherchant à en obtenir le « fini » un peu précieux. Il peignit des petits tableaux, y introduisant des effets de lumière, particulièrement ceux obtenus par la lueur des chandelles. On rapporte que pour

approcher autant que possible de la vérité, il plaçait ses modèles dans une chambre noire, éclairés par une lumière et qu'il les peignait en regardant dans la pièce par une minuscule ouverture. Un moment, il étudia Rembrandt, probablement pour élargir sa manière, mais l'expression puissante du maître de Leyde dépassait sans doute ses moyens, car il ne tarda pas à revenir à sa première manière. Ses portraits sont intéressants et non dénués de sensibilité.

MUSÉES : AMSTERDAM : *Guillaume III, prince d'Orange et roi d'Angleterre* – *Chacun son goût* – *Différence de goût* – *Feu et lumière* – *Le fumeur* – *Josina Clara Van Citters* – *Mlle Van Gool* – *Josina Parduyn* – *Charlotte Elisabeth Van Bleyenburgh* – *Le citron* – *La marchande de harengs* – ANGERS : *Les deux âges* – AUGSBOURG : *Une princesse palatine* – *Le Christ insulté* – BAYEUX (Mus. mun.) : *Enfant éclairé par une chandelle*, attr. – BERLIN : *Garçon préchant* – BOURGES : *Cérès avec un flambeau* – BRÊME : *Portrait de femme* – BRUNSWICK : *L'homme au chapeau à plume* – *Jeune homme jouant avec une souris* – *Jeune fille soufflant sur des charbons* – BRUXELLES : *Le jeu de la cire fondue* – CHÂTEAUROUX : *Une femme soufflant sur un réchaud* – COLOGNE : *Portrait d'homme* – COPENHAGUE : *Dame cachetant une lettre* – DARMSTADT : *Guillaume III* – DORDRECHT : *Portrait de dame* – DRESDE : *Jeune fille lisant une lettre* – *Dame avec une chandelle* – *Vieillard* – *Jeune homme avec pendants d'oreilles* – *Jeune fille tenant un œuf devant la lampe* – DUBLIN : *Le retour de la fille perdue* – ÉPINAL : *Visitant un prisonnier* – FLORENCE : *L'artiste* – *Sculpteur dans son atelier* – *Jeune fille préservant une chandelle allumée* – *Femme jouant de la trompette* – *Jeune femme cousant à la lueur d'une chandelle* – *Pietà* – FRANCFORT-SUR-LE-MAIN : *Sainte Famille* – *Jeune fille avec une bougie allumée* – *Portrait d'artiste* – GENÈVE (Mus. Ariana) : *Effet de nuit* – GLASGOW : *Éteignant la lumière* – GRAZ : *Proserpine et Pluton* – HAMBOURG : *L'enfant et l'omelette* – LA HAYE : *Guillaume III* – *Jeune femme attachant une boucle d'oreille* – *La morale inutile* – *Le médecin empirique* – *Dame avec deux colombes* – KARLSRUHE : *Deux baigneurs* – *Soldat se masturbant* – KASSEL : *La marchande de gaufres* – *Madeleine repentante* – *deux œuvres* – *Vénus à sa toilette, ou l'effet de la lumière du jour* – *Vénus tendant une flèche brûlante à l'Amour ou l'effet de la lumière artificielle* – *Profil de vieillard* – LEYDE : *Pierre de la Court* – LILLE : *Effet de lumière* – LONDRES (Nat. Gal.) : *Lesbie pesant des bijoux près de son moineau* – *Vieille femme* – *Duo ou leçon de chant* – *Scène légère* – *Retour de la fille perdue* – LONDRES (coll. Wallace) : *Jeune fille arrosant des plantes* – *Jeune fille enfilant une aiguille à la lueur d'une bougie* – LYON : *Le fumeur* – MADRID : *Homme lisant à la lueur d'une bougie* – LE MANS : *Portrait* – MUNICH : *Les vierges folles et les vierges sages* – *Vierge et enfant Jésus* – NANTES : *Pygmalion et sa statue* – PARIS (Mus. du Louvre) : *Sainte Famille* – *Deux femmes éclairées à la lueur d'une bougie* – *Vieillard répondant à une lettre* – LE PUY-(PRÈS-DE-)VELAY : *Judith emportant la tête d'Holopherne* – SAINT-PÉTERSBOURG (Mus. de l'Ermitage) : *Le Barbier* – SCHLEISSHEIM : *Repos en Égypte* – *La princesse Marie-Anne-Louise* – SCHWERIN : *Fillette et garçon* – STOCKHOLM : *Grappe de raisin* – STUTTGART : *Ermite dans sa caverne* – TURIN : *L'artiste* – *Latone changeant les paysans en grenouilles* – VIENNE : *Vieillard lisant* – VIENNE (Mus. Czernin) : *Fillette endormie, éclairée par une bougie* – VIENNE (Harrach) : *Saint Pierre reconnu chez le grand prêtre* – VIENNE (gal. Liechtenstein) : *Portraits d'homme et de femme* – VIENNE (Schonborn, Buckheim) : *Entretien joyeux à la lueur d'une chandelle* – YPRES : *Concert, effet de lumière*.
VENTES PUBLIQUES : DORDRECHT, 2 mai 1708 : *Une basseba* : **FRF 245** – PARIS, 1742 : *Un hallebardier* : **FRF 450** – PARIS, 1762 : *La Belle Suivante* : **FRF 1 312** – PARIS, 1767 : *Une tabagie* : **FRF 2 410** – PARIS, 1773 : *Une jolie femme assise à une table enfile une aiguille à la lueur d'une chandelle* : **FRF 1 650** – PARIS, 1793 : *La Charcutière* : **FRF 2 001** – PARIS, 1801 : *Judas recevant le prix de sa trahison* : **FRF 5 000** – LONDRES, 1803 : *Le Roi dépouillé* : **FRF 10 230** – LONDRES, 1807 : *Le Concert de famille* : **FRF 6 040** – PARIS, 1807 : *Intérieur de tabagie* : **FRF 4 800** – PARIS, 1837 : *Inté-*

rieur d'une cuisine hollandaise : **FRF 4 000** – Paris, 1843 : *Scène de soldats* : **FRF 3 500** – Paris, 1861 : *La Madeleine repentante* : **FRF 2 350** – Paris, 1868 : *La surprise* : **FRF 3 100** – Paris, 6-9 mars 1872 : *La Veille de la bataille* : **FRF 4 000** – Paris, 15-17 mai 1898 : *La Bouquetière* : **FRF 2 000** – Paris, 1899 : *Figure allégorique*, dess. : **FRF 300** – Munich, 1899 : *Jeune Berger et Bergère* : **FRF 4 363** ; *Paysage au clair de lune* : **FRF 2 875** – Paris, 20 mars 1900 : *Scène galante* : **FRF 3 125** – Paris, 29 juin 1903 : *Diane et ses nymphes* : **FRF 1 210** – Paris, 4-7 déc. 1907 : *La Chercheuse de puces* : **FRF 1 250** – Londres, 21 fév. 1910 : *Portrait de Cholière et Jean Miel et têtes d'enfants* : **GBP 13** – Berlin, 3 mai 1910 : *Portrait d'homme* : **FRF 1 120** – Londres, 12 mai 1910 : *Intérieur, effet de lumière* : **GBP 81** – Londres, 13 mars 1911 : *La Femme malade* : **GBP 17** – Londres, 11-12 mai 1911 : *Garçons et filles avec des fruits* : **GBP 12** – Paris, 31 mai-1ᵉʳ juin 1920 : *Ermite en méditation* : **FRF 11 200** ; *Jeune femme à la croisée* : **FRF 1 750** – Paris, 15 fév. 1923 : *Portrait de femme au manteau bleu* : **FRF 700** – Paris, 22 nov. 1923 : *Portrait de jeune femme en Diane* : **FRF 5 000** – Londres, 5 déc. 1923 : *Vieille femme lisant* : **GBP 38** – Paris, 5 juin 1924 : *Jeune femme à sa fenêtre* : **FRF 4 500** – Paris, 17 juin 1924 : *Jeune femme à la fontaine* : **FRF 14 000** – Paris, 12-13 juin 1925 : *Ménagère comptant son or* : **FRF 2 100** – Londres, 16 avr. 1926 : *Vertumne et Pomone* : **GBP 99** – Paris, 20-24 oct. 1927 : *Les Bulles de savon* : **FRF 5 000** – Paris, 23 nov. 1927 : *Jeune femme à sa fenêtre* : **FRF 4 200** – Paris, 8 nov. 1928 : *Vénus et l'amour* : **FRF 1 100** – Londres, 3 mai 1929 : *Satyre et nymphe endormie* : **GBP 99** – Paris, 15 mai 1931 : *Portrait de dame* : **FRF 1 250** – Paris, 16 nov. 1932 : *Portrait d'une dame accoudée sur fond de draperie et de parc* : **FRF 630** – Paris, 28 nov. 1934 : *Portrait de jeune femme en buste*, lav. de Chine : **FRF 600** – Londres, 9 avr. 1935 : *La Marchande de cerises* : **GBP 126** – Paris, 11 fév. 1943 : *La Joueuse de luth* ; *La Joueuse de pipeau*, deux pendants. Attr. : **FRF 5 600** – Paris, 12 avr. 1943 : *La Lecture à la chandelle*, attr. : **FRF 3 600** – Londres, 16 juil. 1943 : *Jeune Fille* : **GBP 105** – Paris, 18 déc. 1946 : *Personnages conversant à la lumière d'une chandelle*, attr. : **FRF 1 300** – Londres, 14 mars 1947 : *Prêteur sur gages* : **GBP 231** ; *Le Perroquet favori* : **GBP 178** – Paris, 18 fév. 1949 : *La Mangeuse de gaufres*, attr. : **FRF 7 300** – Paris, 8 juil. 1949 : *La Servante courtisée*, école de G. S. : **FRF 5 800** – Paris, 15 déc. 1949 : *Le Jeune Fumeur*, école de G. S. : **FRF 14 800** – Paris, 19 déc. 1949 : *Les Petits Musiciens 1684* : **FRF 126 000** – Paris, 23 déc. 1949 : *Vieille Femme à la chandelle*, attr. : **FRF 53 000** – Paris, 8 nov. 1950 : *La Servante assoupie* : **FRF 110 000** – Paris, 9 mars 1951 : *Les Lignes de la main* : **FRF 28 100** – Paris, 13 juin 1952 : *La Bouquetière* : **FRF 320 000** – Londres, 1ᵉʳ mai 1964 : *La Visite chez le docteur* : **GNS 800** – Berlin, 3 juil. 1969 : *Narcisse* : **DEM 4 800** – Vienne, 22 sep. 1970 : *Le Fumeur de pipe* : **ATS 32 000** – Londres, 26 mars 1971 : *Homme à la pipe, éclairé par une bougie* : **GNS 3 500** – Amsterdam, 20 nov. 1973 : *La Dormeuse surprise* : **NLG 29 000** – Cologne, 14 nov. 1974 : *La Surprise* : **DEM 29 000** – Amsterdam, 30 nov. 1976 : *Portrait de jeune femme à la bougie*, h/pan. (43x32) : **NLG 20 000** – Londres, 6 avr. 1977 : *Scène de cabaret*, h/pan. (38x30,5) : **GBP 35 000** – Londres, 30 mars 1979 : *Portrait d'enfant*, h/pan., vue ovale (16x12) : **GBP 14 000** – Londres, 30 nov. 1983 : *Salomé*, h/t (114x83) : **GBP 34 000** – Londres, 19 avr. 1985 : *L'Annonciation*, h/pan. (26x20,2) : **GBP 111 500** – Londres, 12 déc. 1986 : *Vieille femme nourrissant un perroquet*, h/pan. (27x21) : **GBP 14 000** – Berne, 26 oct. 1988 : *Garçonnet avec un cierge allumé*, h/t (41x30) : **CHF 2 200** – Londres, 15 avr. 1988 : *Portrait de John Acton, assis de trois quarts*, h/t (124,7x99,7) : **GBP 9 900** – New York, 11 jan. 1989 : *Homme écrivant à la lueur d'une bougie*, h/t (82,5x66) : **USD 16 500** – Stockholm, 15 nov. 1989 : *Personnages près d'une table dans un intérieur éclairé aux chandelles*, h. (44x36) : **SEK 8 000** – Monaco, 2 déc. 1989 : *Jeune garçon offrant une corbeille de raisin à une dame*, h/pan. (36x27) : **FRF 721 500** – Stockholm, 14 nov. 1990 : *Visage de jeune femme à la lueur d'une chandelle*, h/t (62x44) : **SEK 9 700** – Londres, 3 juil. 1991 : *Portia*, h/t (103x130,5) : **GBP 25 300** – Londres, 24 mai 1991 : *Portrait d'un jeune homme offrant une orange à son amante tandis que Cupidon tire une flèche*, h/cuivre argenté (17,9x14,4) : **USD 16 500** – Stockholm, 29 mai 1991 : *Visage d'une jeune femme éclairé par une chandelle*, h/t (62x44) : **SEK 8 000** – Londres, 10 juil. 1992 : *Narcisse*, h/t (42,5x34,3) : **GBP 13 200** – Paris, 26 juin 1992 : *Portrait allégorique*, cuivre, de forme ovale (18x15) : **FRF 40 000** – Londres, 8 déc. 1993 : *Jeune servante cuisinant à la lueur d'une chandelle*, h/pan. (16x14,5) : **GBP 26 450** – Londres, 23 avr. 1993 : *Jeune garçon offrant une corbeille de raisin à une dame assise sur une terrasse*, h/pan. (36x26,7) :

GBP 78 500 – Londres, 11 déc. 1996 : *Jeune fille au chapeau à plume jouant de la guitare à la lueur d'une bougie*, h/t (76,5x63,8) : **GBP 62 000** – Londres, 13 déc. 1996 : *Gentilhomme offrant une bague à une dame dans une chambre éclairée à la bougie*, h/pan. (37,2x29,2) : **GBP 111 500** – Londres, 17 avr. 1996 : *Dame à sa toilette devant un miroir dans un paysage boisé*, h/pan. (37x28,8) : **GBP 309 500** – Londres, 18 avr. 1997 : *Portrait en buste d'une dame assise portant peignoir et perruque et nourrissant un perroquet*, h/t (78,7x64,5) : **GBP 128 000** – Londres, 3 juil. 1997 : *Vénus et Cupidon vers 1695*, h/cuivre (20,4x15) : **GBP 32 200**.

SCHALCKEN Maria
xviiᵉ siècle. Hollandaise.
Peintre de genre.
Sœur de Godfried Schalcken, elle fut son élève.

SCHALCKH J. C.
xviiiᵉ siècle. Allemand.
Dessinateur.
Il dessina d'après J. Bosch cent soixante et onze planches.

SCHALCKEN Jacob
Né en 1683 ou 1686 à Over-Maasche. Mort en février 1733 à Amsterdam. xviiiᵉ siècle. Hollandais.
Peintre de portraits et de genre.
Élève de son oncle Godfried Schalcken, maître à La Haye en 1717. On attribue souvent à Godfried les ouvrages de Jacob.
Ventes publiques : Monte-Carlo, 5 mars 1984 : *Portrait de William IV, prince d'Orange Nassau-Dietz*, h/t (34x25) : **FRF 45 000**.

SCHÄLER F. A.
xviiiᵉ siècle. Allemand.
Portraitiste.

SCHALER Hans. Voir **SCHALLER**

SCHALER Jakob ou **Philipp Hans Jakob**. Voir **SCHALLER**

SCHALER Michael. Voir **SCHALLER**

SCHALHAIMER Davis
xviᵉ siècle. Actif à la fin du xviᵉ siècle. Allemand.
Graveur d'ornements.
Il grava des ornements pour des bagues en 1592.

SCHALHAS Carl Philipp ou **Schalhaas**. Voir **SCHALLHAS**

SCHALK. Voir aussi **SCHALCK**

SCHALK Ada Van der
Née le 31 décembre 1883 à Milan (Lombardie). xxᵉ siècle. Italienne.
Peintre.
Elle fit ses études à Munich chez Angelo Jank, à Paris et en Hollande.

SCHALK Christoph
xviiᵉ siècle. Actif à Neubourg à la fin du xviiᵉ siècle. Allemand.
Peintre.
Il fut peintre de la cour de Neubourg.

SCHALK Josefine
Née le 6 novembre 1850 à Trèves (Rhénanie-Palatinat). xixᵉ-xxᵉ siècles. Allemande.
Peintre de portraits.
Elle fut élève de Johann H. Hasselhorst à Francfort. Elle travailla dans cette ville et à Kronberg.

SCHALL G.
xviiᵉ siècle. Actif dans la première moitié du xviiᵉ siècle. Allemand.
Peintre.
Il a peint deux tableaux d'autel dans l'abbatiale de Roggenbourg.

SCHALL J. C.
xixᵉ siècle. Allemand.
Lithographe et peintre.
Élève de l'Académie de Berlin. Il exposa dans cette ville de 1828 à 1860 des portraits et des sujets religieux.

SCHALL Jean Fréderic ou **Frédéric Jean** ou **Challe, Chall**
Né le 14 mars 1752 à Strasbourg. Mort le 24 mars 1825 à Paris. xviiiᵉ-xixᵉ siècles. Français.
Peintre d'histoire, scènes de genre, portraits.
Schall, vient tout jeune à Paris ; au mois de juin 1772, il entre à l'École des Élèves protégés de l'Académie Royale, sous le patro-

nage de Brenet. Il y reste jusqu'en 1777 et y complète ses études.

Dès ce temps il produit ses premières œuvres, l'*Offrande à l'Amour* (1776) et le *Matin* et l'*Après-Midi* (gravées en couleurs par Louis-Marin Bonnet en 1778). Les œuvres de cette époque montrent qu'il signe alors son nom Challe (« Challe fecit parisiis »), sans doute essayant de bénéficier de l'engouement des amateurs pour les travaux de l'académicien Michel-Ange Challe. Plus tard il signera selon l'orthographe F. Schall. Issu de l'École, le peintre se trouve immédiatement lancé par le jeu de quelques relations, dans la haute société frivole et galante qui égaie le Paris de l'Ancien Régime, où comédiennes, danseuses, femmes à la mode coudoient dans leurs folies et leurs petites Maisons ces financiers et ces princes du royaume, dont elles sont les maîtresses. Schall promptement devient le peintre chéri de ce monde là. Sans être un maître de l'importance de Fragonard, dans un genre mineur et souvent scabreux, il se fait ainsi l'un des témoins les plus exquis du temps de la douceur de vivre, chroniqueur des fêtes galantes et historien des demoiselles d'amour. Il est d'abord au service du duc Christian IV de Deux-Ponts, pour le Musée secret duquel il peint le *Fidèle Indiscret, Finissez !* et *La Pantoufle*, œuvres très osées, dans le goût des gentilshommes allemands de l'entourage du duc, et gravées par Gabriel Marchand ou Nerbé. Il a aussi pour protecteurs et mécènes les Érard, célèbres facteurs de pianos, qui acquièrent de lui *Le Bouquet Impromptu*, et le riche contrôleur de la marine Godefroy : pour celui-ci il exécute deux peintures fameuses, *La Pudeur* et *La Coquetterie*, plusieurs fois gravées, cette dernière sous le titre *Les Appas multipliés* par Antoine-François Dennel. Dès lors, soutenu dans son travail par le succès grandissant et prenant tout à fait conscience de sa vocation, il va persévérer dans cette même voie et ce même style d'ouvrages jusqu'à la fin de sa carrière. Il se qualifie lui-même : « peintre d'histoire », il faut entendre de la peinture de la petite histoire et de l'anecdote amoureuse. Tantôt sur tableau va conter, sur le mode badin, quelque épisode choisi dans la vie galante de ses mécènes, M. de Beaujon (*Quand l'Hymen dort*, *l'Amour veille*), l'abbé de Ventadour (*L'Entrevue galante*), tantôt, mémorialiste des mœurs légères, dans un décor réaliste et imaginaire à la fois, il composera des scènes de genre, où il introduira les effigies des belles à la mode et non sans intentions satiriques : c'est ainsi par exemple Mme du Barry, qu'il présente, dans le parc de Versailles, avec son nègre Zamore et sa chienne Mirza, ou la même Mme du Barry chez elle, entourée de ses objets familiers sans omettre le précieux pot de chambre en porcelaine de Saxe ; c'est Mme de Genlis, chez les princes d'Orléans, initiant le jeune Louis-Philippe aux mystères de l'amour : ainsi prennent naissance *La Promenade de la Favorite*, *L'Heure du Plaisir*, *La Soubrette officieuse*. Et sur d'autres thèmes encore, non moins goûtés du public, dans le même esprit, *L'Éventail cassé*, *Le Modèle disposé*, *La Comparaison*, *La Fleur consultée*, etc., œuvres la plupart immédiatement reproduites par la gravure, souvent en couleurs, par des hommes tels qu'Augustin Legrand, Louis-Marin Bonnet, Alexandre Chaponnier, Charles-Melchior Descourtis, et bien d'autres. Outre le peintre des fêtes galantes, il faut voir en Schall un des portraitistes les plus délicats des actrices et des danseuses de son temps, qui a laissé des images de la Dugazon, de Sophie Arnould, de Joseph Dazincourt, de Louise Contat et de la Comédie-Française ; également des portraits scéniques de danseuses, nombreux et ravissants, souvent accompagnés de leurs répliques avec variantes, que l'usage destinait à décorer le cabinet de leurs riches protecteurs, ou les salons des « Sociétés » galantes dont elles faisaient partie. Peintre de ballets, Schall mieux que quiconque sait fixer sur la toile, avec ce qu'il imite, un mouvement saisi au vol avec une grâce ineffable. Enfin, autre type de tableaux, autre série de sujets à mentionner, Schall a beaucoup travaillé pour l'illustration d'œuvres littéraires, fournissant ainsi de la matière aux graveurs : *Paul et Virginie*, *Le Paradis perdu*, *Les Amours de Psyché*, ont offert des thèmes à son inspiration, et surtout les *Confessions* de Rousseau. Pour les *Confessions* il a produit une suite importante : *Le Baiser donné*, *Le Baiser reçu*, *Madame de Warens initiée à l'amour*, *La Douce Résistance*, *Le Ruisseau*, *Les Cerises*, qui sont les libres paraphrases de scènes galantes et sentimentales narrées par le plus tendre des philosophes. L'artiste avait même à Ermenonville, chez le marquis de Girardin, rencontré Jean jacques Rousseau en personne et avait tracé alors de lui ce portrait bien connu et maintes fois reproduit sous le titre *L'Homme de la Nature*. Lorsque vinrent la Révolution et le règne des mœurs spartiates, suivant le goût du jour, il s'essoufla quelque

temps à poursuivre le genre patriote en des compositions de circonstance, telles que *L'Allégorie à la Liberté*, ou *Le général Lacombe-Saint-Michel délivrant les Français de Tunis* (1797). Mais bien vite, dès qu'il le peut, on le voit, cessant de guinder un talent tout fait pour les grâces, retourner, comme à de chères habitudes, à ses sujets anciens et préférés, aux idylles et aux oaristys : *L'Amant surpris*, *Les Espiègles* (aujourd'hui au Louvre), *Les Fiancés*, *Les Époux*, ces titres en disent assez long sur le contenu des œuvres pour montrer, s'il est besoin, que la fin de sa carrière ne renie pas les badinages de sa jeunesse. Son public lui était resté fidèle.

Miroir de son temps, artiste tout à la fois et frivole et considérable, dans la mesure exactement où la douceur de vivre et les raffinements du haut luxe sont, pour une société, chose tout ensemble et frivole et considérable, le vieux peintre, dont le succès ne s'était pas diminué, poursuivait sous le Consulat et l'Empire une existence laborieuse près de sa femme et de ses filles, au Louvre, escalier de la chapelle, puis dans le phalanstère d'artistes de la « Childebert » près de l'abbaye de Saint-Germain-des-Prés.

Les archives apprennent qu'il exposa aux Salons de 1793, de 1798 et de 1806, où même son envoi, *La Fausse apparence*, y fut couronné par le Jury des Arts. On peut voir Schall tel qu'il était en ce temps-là, fidèlement représenté par Boilly dans son tableau la *Réunion d'artistes à l'atelier d'Isabey* (1798), conservé au Musée du Louvre.

Ses œuvres peintes sont presque toutes cataloguées, elles sont accompagnées de pedigrees minutieux, nécessaires, et parfois enchevêtrés, certaines œuvres ayant été, au cours du XIX^e siècle, diversement attribuées soit à Fragonard, soit à Callet, d'autres même vendues aux enchères publiques comme étant des œuvres de Jean-Baptiste Huet (*L'Éventail cassé* et *L'Amant écouté*, attribués à J. B. Huet, vente Muhlbacher, 1899).

∎ Marguerite Bénézit

BIBLIOGR. : A. Girodie : *Un peintre de fêtes galantes : Jean-Frédéric Schall*, Kahn, Strasbourg, 1927.

MUSÉES : CHÂTEAU-THIERRY : *Portrait de jeune fille* – NANTES : *Danseuse en costume d'époque Louis XVI* – *Allégorie à la Liberté* – PARIS (Mus. du Louvre) : *Les Espiègles* – STRASBOURG : *L'Héroïsme de Guillaume Tell*.

VENTES PUBLIQUES : PARIS, 1862 : *La Comparaison* : FRF 350 – PARIS, 1870 : *La Nichée d'Amours* : FRF 8 600 ; *Les Ruches aux Amours* : FRF 8 000 – PARIS, 1873 : *Jeune Fille tourmentée par les Amours* : FRF 2 350 – PARIS, 1873 : *Le Retour du marché* : FRF 1 300 ; *La Petite Marchande* : FRF 1 450 – PARIS, 1883 : *La Promenade dans le parc, gche* : FRF 3 665 – PARIS, 1889 : *La Promeneuse* : FRF 1 560 – LONDRES, 1898 : *Essaim d'Amours* ; *Nourriture des Amours, deux pendants* : FRF 10 500 – PARIS, 1899 : *Femme couchée* : FRF 2 700 – PARIS, 1899 : *Portrait de la comtesse du Barry, dess.* : FRF 1 000 – PARIS, 10-25 mars 1901 : *Les Espiègles* : FRF 3 000 – PARIS, 13 avr.-15 mai 1907 : *Les Fiancés* : FRF 6 300 ; *Les Époux* : FRF 6 300 – PARIS, 14 déc. 1908 : *Le Modèle bien disposé* : FRF 1 830 – PARIS, 28 mai 1909 : *La Danseuse aux fleurs* : FRF 12 500 ; *La Danseuse en rose* : FRF 28 000 – PARIS, 17 juin 1910 : *La Jeune Fille à la rose* : FRF 10 100 – PARIS, 27 juin 1919 : *Le Nid d'amours* : FRF 3 650 – PARIS, 12 mars 1920 : *Finissez !* : FRF 30 500 – PARIS, 6-7 mai 1920 : *Jeune Femme dans un parc* : FRF 18 500 – PARIS, 10-11 mai 1920 : *La Feinte résistance* : FRF 162 000 ; *Le Coucher* ; *Le Lever*, les deux : FRF 174 000 ; *La Jolie Visiteuse* : FRF 153 000 – PARIS, 6-8 déc. 1920 : *Le Colin-Maillard* : FRF 13 700 – PARIS, 15 déc. 1920 : *Jeune Femme dans un parc* : FRF 29 700 ; *Fais le beau* : FRF 30 500 – LONDRES, 4-5 mai 1922 : *Femme et ses enfants, lav. de sépia* : GBP 105 – LONDRES, 20 avr. 1923 : *Vachère* ; *Marchande de fleurs, les deux* : GBP 105 – PARIS, 22 nov. 1923 : *Le Message d'amour* : FRF 10 000 – PARIS, 25 nov. 1924 : *Une danseuse* : FRF 75 100 – LONDRES, 22 mai 1925 : *Mademoiselle Camargo* ; *Mademoiselle Parizot, les deux* : GBP 1 207 – PARIS, 10-11 juin 1925 : *Danseuse* : FRF 45 000 – LONDRES, 26 juin 1925 : *Mademoiselle Guimard* : GBP 504 – PARIS, 27-28 mai 1926 : *Scènes des Noces de Figaro* : FRF 38 000 – PARIS, 22-24 juin 1927 : *Le Portrait chéri* : FRF 240 000 – PARIS, 24-25 mai 1928 : *Jeune Fille à la rose* : FRF 75 000 – PARIS, 1^{er} juin 1928 : *La Jeune Musicienne* : FRF 87 000 – PARIS, 22 avr. 1929 : *La Colombe favorite* : FRF 185 000 – PARIS, 2-3 juil. 1929 : *Le Modèle disposé* : FRF 51 000 – NEW YORK, 11 déc. 1930 : *Femme jouant de la viole* : USD 1 500 ; *Pastorale* : USD 450 ; *Mademoiselle de They* : USD 3 400 – PARIS, 15 mai 1931 : *Danseuse* : FRF 195 000 ; *Danseuse* : FRF 95 000 ; *Danseuse* : FRF 77 000 ;

Danseuse : FRF 63 000 – PARIS, 3 juin 1931 : *Danseuse* : FRF 76 000 ; *Le Baiser rendu* : FRF 291 000 ; *Le Chien favori* : FRF 65 000 ; *Danseuse* : FRF 79 000 ; *Le Pardon* : FRF 132 000 ; *La Lecture interrompue* : FRF 91 000 ; *La Promenade dans le Parc* : FRF 48 500 – PARIS, 1er-2 déc. 1932 : *Portrait de jeune femme* : FRF 39 000 – PARIS, 20-21 mai 1935 : *La Feinte résistance* : FRF 85 000 ; *Le Coucher* ; *Le Lever*, pendants : FRF 160 000 ; *La Jolie Visiteuse* : FRF 55 000 – LONDRES, 27-29 mai 1935 : *Femme assise*, dess. : GBP 21 – PARIS, 26 mai 1937 : *La Soubrette officieuse* : FRF 100 000 – PARIS, 9 juin 1937 : *Finissez ! ou La Familiarité dangereuse* ; *La Pantoufle*, gche, ensemble : FRF 15 000 – LONDRES, 22 juil. 1937 : *L'Exemple à suivre* ; *La Déclaration*, ensemble : GBP 260 – LONDRES, 6 mai 1939 : *Femmes dansant*, deux pendants : GBP 462 – PARIS, 4 avr. 1941 : *La Jolie Musicienne et ses soupirants*, attr. : FRF 10 500 – PARIS, 20 nov. 1941 : *Jeune Femme dans un parc* : FRF 160 000 ; *Danseuses*, deux pendants : FRF 360 000 – PARIS, 28 nov 1941 : *La Jeune Femme au bichon* : FRF 120 000 – PARIS, 6 mars 1942 : *Scène galante dans un parc*, attr. : FRF 30 000 – PARIS, 24 déc. 1942 : *Loth et ses filles*, attr. : FRF 50 000 – NEW YORK, 7-9 jan. 1943 : *La Colombe favorite* : USD 3 600 ; *La Résistance inutile* : USD 3 300 ; *Les Deux Amies* : USD 2 500 ; *Danseuse* : USD 4 400 – PARIS, 18 jan. 1943 : *Danseuse*, attr. : FRF 220 000 – PARIS, 7 avr. 1943 : *La Lettre d'amour*, attr. : FRF 46 500 – PARIS, 15 mars 1944 : *Le Nid* : FRF 250 000 – NEW YORK, 24-25 nov. 1944 : *Jeune Femme dans un parc* : USD 1 500 ; *La Jolie Visiteuse* : USD 2 500 – LONDRES, 27 sep. 1946 : *Flirt* : GBP 315 – PARIS, 25 nov. 1946 : *La Chaussure délacée*, attr. : FRF 14 100 – PARIS, 20 déc. 1946 : *Le Sommeil interrompu*, dans le genre de F. J. Schall : FRF 68 000 – LONDRES, 25 juin 1947 : *La Fuite* : GBP 260 – PARIS, 19 mai 1950 : *Une danseuse* : FRF 410 000 – PARIS, 23 mai 1950 : *La Feinte résistance* : FRF 930 000 – LONDRES, 21 déc. 1950 : *L'Amour*, *La Charité*, deux pendants : GBP 609 – PARIS, 27 avr. 1951 : *L'Agréable rencontre* : FRF 250 000 – PARIS, 23 mai 1951 : *Une danseuse* : FRF 820 000 – PARIS, 9 mars 1954 : *La Soubrette officieuse* : FRF 2 140 000 – NEW YORK, 23 mai 1959 : *Danseuse* : USD 3 000 – PARIS, 9 déc. 1960 : *Les Baigneuses ou la Comparaison* : FRF 10 500 – PARIS, 14 juin 1961 : *Les Amants* : FRF 14 000 – LAUSANNE, 30 oct.-2 nov. 1962 : *Le Repas de Bacchus* : CHF 35 000 – LONDRES, 26 juin 1963 : *Le Billet doux* : GBP 1 600 – PARIS, 9 juin 1964 : *L'Éventail cassé* : FRF 60 000 – LONDRES, 1er avr. 1966 : *La Déclaration* : GNS 4 500 – LONDRES, 10 juil. 1968 : *Jeune femme assise auprès d'une fenêtre* : GBP 2 700 – BÂLE, 24 jan. 1970 : *Jeune Danseuse en costume de fête galante*, gche : CHF 15 500 – NEW YORK, 8 mai 1971 : *La Danseuse (Mlle Colombe)* : USD 8 000 – NEW YORK, 18 mai 1972 : *La Jolie Visiteuse* : USD 8 000 – PARIS, 7 fév. 1973 : *La Jolie Visiteuse* : FRF 20 000 – LONDRES, 13 juil. 1977 : *Jeune femme au chien*, h/t (30x22) : GBP 9 000 – LONDRES, 18 avr. 1980 : *La Feinte Résistance*, h/t (34,2x44,5) : GBP 22 000 – MONTE-CARLO, 26 oct. 1981 : *Une amoureuse d'oies à Strasbourg*, h/t (31,5x23) : FRF 70 000 – MONTE-CARLO, 5 mars 1984 : *Le piège des Amours*, h/t (148x95) : FRF 260 000 – MONTE-CARLO, 22 juin 1985 : *Couple dans un paysage*, h/t (37x29,5) : FRF 70 000 – MONACO, 21 juil. 1986 : *Jeune femme avec un chien dans un parc*, h/pan. (25,5x33) : GBP 15 500 – PARIS, 1er juil. 1988 : *Scène galante près d'une fontaine*, h/t (43x37) : FRF 45 000 – NEW YORK, 28 oct. 1988 : *La Résistance inutile*, h/pan. (32,5x24) : USD 77 000 – PARIS, 9 déc. 1988 : *Couples de jeunes amoureux*, 2 h/t marouflées/pan., formant pendants (14x11,5) : FRF 20 000 – NEW YORK, 7 avr. 1989 : *Portrait d'une jeune femme en costume provençal*, h/pan. (33x23) : USD 9 350 – LONDRES, 21 avr. 1989 : *Scène d'intérieur avec une servante attirant l'attention de son maître tandis qu'un galant dérobe un baiser à sa femme*, h/t (80,5x75,5) : GBP 20 900 – MONACO, 16 juin 1989 : *Jeune Femme vêtue d'une robe verte, assise dans un boudoir, tenant une lettre posée sur ses genoux*, h/pan. (44,5x37) : FRF 99 900 – NEW YORK, 11 jan. 1990 : *La Danseuse*, h/pan. (32x24) : USD 148 500 – PARIS, 25 avr. 1990 : *Jeune Femme à la colombe*, h/t (33x24) : FRF 75 000 – MONACO, 5-6 déc. 1991 : *Scène galante dans un parc*, h/t (37x30) : FRF 77 700 – PARIS, 27 mars 1992 : *Danseuse*, pl. et lav. (11x7,5) : FRF 7 000 – NEW YORK, 22 mai 1992 : *L'Amant écouté*, h/cuivre (25,4x22,5) : USD 52 250 – MONACO, 18-19 juin 1992 : *Le Réveil de Psyché*, h/t (77,5x123) : FRF 199 800 – LONDRES, 21 avr. 1993 : *Don Quichotte attaché à une fenêtre par la malice de Maritoine*, h/t (28x38) : GBP 3 680 – PARIS, 30 juin 1993 : *Scène galante dans un parc*, h/t (32x24) : FRF 20 000 – PARIS, 27 mars 1995 : *Jeune Femme allongée sur un sofa*, h/t (32,5x40,5) : FRF 35 000 – LONDRES, 30 oct. 1996 : *Portrait de Marie-Thérède de Savoie, comtesse d'Artois*,

h/pan. (44,5x37,4) : GBP 6 900 – PARIS, 14 mai 1997 : *Portrait de Marie-Antoinette jouant de la harpe*, h/t (43x34) : FRF 128 000 – NEW YORK, 30 jan. 1997 : *Dames au marché achetant de la volaille*, h/t (40x32,1) : USD 10 350 – LONDRES, 18 avr. 1997 : *Louis XIV déclarant sa flamme à Louise de la Vallière* ; *Louis XIV avec Louise de la Vallière dans le Bois de Vincennes*, h/t, une paire (35,5x49,2) : GBP 32 200 – PARIS, 11 juin 1997 : *Fais le beau !*, h/pan. (32,5x24,5) : FRF 85 000 – PARIS, 17 déc. 1997 : *Le modèle bien disposé*, t. (41,5x32,5) : FRF 65 000 – NEW YORK, 16 oct. 1997 : *Jeune femme assise près d'une poudreuse à côté d'une cage d'oiseau vide et d'un nid d'oiseau avec des œufs cassés, un garçonnet derrière un rideau l'observant en cachette en arrière-plan*, h/pan. (28,6x24,7) : USD 10 350.

SCHALL Joseph Friedrich August
Né le 3 mars 1785 à Glatz. Mort le 19 octobre 1867 à Breslau. XIXe siècle. Allemand.
Dessinateur, miniaturiste, lithographe et graveur au burin.
Il dessina à la plume et à l'encre de Chine. Le Musée Provincial de Breslau conserve de lui un *Portrait de l'artiste* ainsi que des dessins représentant des paysages.

SCHALL Marie
XIXe siècle. Active à Berlin. Allemande.
Portraitiste.
Probablement femme de J. C. Schall. Elle exposa à Berlin en 1856 et en 1860.

SCHALL Raphael Joseph Albert
Né le 27 décembre 1814 à Breslau. Mort le 18 août 1859 à Breslau. XIXe siècle. Allemand.
Peintre d'histoire.
Fils de Joseph Friedrich August Schall. Élève de Carl Sohn à Düsseldorf. Il exposa à Berlin en 1842 et 1844, à Francfort et Leipzig en 1841 et en 1854. Il peignit des sujets religieux pour des églises de Breslau. Le Musée Provincial de cette ville conserve de lui *La fiancée de l'artiste*, *Nature morte*, *Le portrait de l'artiste* ainsi que des dessins.

SCHALLA Johann Peter
Né le 5 octobre 1720 à Hambourg. Mort le 8 septembre 1796 à Hambourg. XVIIIe siècle. Allemand.
Peintre de natures mortes et de paysages.
Il fut professeur de dessin à Hambourg.

SCHALLBERG Adolph von
XIXe siècle. Actif à Vienne. Autrichien.
Peintre de portraits.
Il exposa à Vienne de 1837 à 1839, en 1842 et en 1864. Il travailla pour de nombreuses églises.

SCHALLBERGE Frédéric et Pierre. Voir SCALBERGE

SCHALLEHN Christian Gottlieb
Né le 8 novembre 1753 à Berlin. Mort le 23 février 1835 à Hambourg. XVIIIe-XIXe siècles. Allemand.
Peintre de fleurs et de paysages, dessinateur.

SCHALLENBERG Johann Georg
Né en 1810 à Zoug. XIXe siècle. Suisse.
Peintre de portraits et de figures.
Il fit ses études à Zurich avec J. C. Schinz et à Düsseldorf avec C. Sohn. Il travailla à Bonn.

SCHALLER Anton
Né en 1773 à Vienne. Mort le 26 septembre 1844 à Vienne. XVIIIe-XIXe siècles. Autrichien.
Portraitiste, miniaturiste et peintre sur porcelaine.
Frère de Johann Nepomuk et père d'Eduard et de Ludwig Schaller. Il travailla à la Manufacture de porcelaine de Vienne. L'Albertina de Vienne conserve des dessins de cet artiste. Il fut professeur d'anatomie à l'Académie de Vienne.

SCHALLER Charlotte. Voir SCHALLER-MOUILLOT

SCHALLER Cyprian
XVIIe siècle. Travaillant de 1607 à 1615. Autrichien.
Tailleur de sceaux.

SCHALLER Cyprian
XVIIe siècle. Actif à Coldberg en 1682. Allemand.
Peintre.

SCHALLER Eduard
Né en 1802 à Vienne. Mort le 2 février 1848 à Vienne. XIXe siècle. Autrichien.

Peintre.

Fils d'Anton Schaller. Élève de l'Académie de Vienne. Il voyagea beaucoup. Il peignit des tableaux d'autel pour un certain nombre d'églises de Bohême.

SCHALLER Eleazar
XVIe siècle. Actif à Vienne à la fin du XVIe siècle. Autrichien.
Peintre.
Il fut bourgeois de Vienne en 1599.

SCHALLER Ernst Johannes
Né en 1847 à Wasungen. Mort le 25 juin 1887 à Cobourg. XIXe siècle. Allemand.
Peintre animalier.
Il fut élève de Preller à Weimar. Puis il se perfectionna à Berlin et à Dresde, où il étudia dans les jardins zoologiques. De retour à Weimar, il fut élève de Pauwel. Fixé enfin à Berlin, il devint professeur à l'École des Beaux-Arts de cette ville. La Galerie Nationale de Breslau conserve trois aquarelles de cet artiste.

SCHALLER Frederic de
Né le 19 décembre 1853 à Augsbourg (Bavière). XIXe-XXe siècles. Actif en Suisse.
Peintre de portraits, paysages.
Il fit ses études à Augsbourg, à Munich et Paris et s'établit à Fribourg en Suisse.

SCHALLER Friedrich
Né en 1812. Mort le 23 janvier 1899 à Berlin. XIXe siècle. Allemand.
Peintre d'histoire et de genre et portraitiste.
Élève d'A. von Klöber. Il était à Rome de 1854 à 1855.

SCHALLER Georg Ludwig
Mort en 1616. XVIIe siècle. Allemand.
Peintre.
Père de Ludwig (ou Jörg Ludwig) Schaller. Il travaillait à Ulm.

SCHALLER Hans ou Schaler ou Schaaler
Né vers 1540 à Ulm. Mort en 1594 à Ulm. XVIe siècle. Allemand.
Sculpteur.
Fils de Michael Schaller. I et père de Jakob et de Michael Schaller II. Il sculpta de nombreux tombeaux et bas-reliefs pour des églises de l'Allemagne du Sud.

SCHALLER Isak
Né en 1590. XVIIe siècle. Allemand.
Sculpteur.
Fils de Michael Schaller II. Il sculpta des tombeaux dans la cathédrale d'Ulm et dans d'autres églises des environs.

SCHALLER Jakob ou Philipp Hans Jakob ou Schaler
Né en 1568 à Ulm. XVIe siècle. Allemand.
Sculpteur.
Fils de Hans Schaller. Il sculpta des tombeaux dans l'église Saint-Georges à Nördlingen.

SCHALLER Johann Michael
XVIIIe siècle. Actif à Velbourg dans la première moitié du XVIIIe siècle. Allemand.
Sculpteur.
Il sculpta des autels dans les églises d'Eutenhofen, de Günching et de Velbourg, de 1728 à 1730.

SCHALLER Johann Nepomuk
Né le 30 mars 1777 à Vienne. Mort le 15 ou 16 février 1842 à Vienne. XIXe siècle. Autrichien.
Sculpteur et aquafortiste.
Frère d'Anton Schaller et modeleur dans la Manufacture de porcelaines de Vienne.
Musées : INNSBRUCK (Ferdinandeum) : *Bustes des empereurs Ferdinand Ier et François Ier* – LINZ : *Buste de l'empereur François Ier* – NUREMBERG (Mus. Germanique) : *Buste de l'empereur François Ier* – TROPPAU : *Buste d'un inconnu – Buste de l'empereur François Ier* – VIENNE (Gal. du Belvédère) : *Philoctète – Vénus montre à Mars sa main blessée – Buste de l'empereur François Ier et de l'impératrice Maria Ludovica – Bellerophon luttant avec la chimère – Buste du peintre Jos. Rebell – L'Amour sous les traits d'un jeune homme* – VIENNE (Mus. mun.) : *Buste de l'empereur François Ier – Buste de Hammer – Purgstall.*

SCHALLER Jonas
XVIe-XVIIe siècles. Actif à Lucerne de 1597 à 1607. Suisse.
Peintre verrier.

SCHALLER Ludwig
Né le 10 octobre 1804 à Vienne. Mort le 29 avril 1865 à Munich. XIXe siècle. Allemand.

Sculpteur et dessinateur.
Fils d'Anton Schaller et élève des Académies de Vienne et de Munich. Il sculpta de nombreuses statues à Vienne, à Munich et à Weimar. Le Musée National de Budapest conserve de lui six statues et le Musée Municipal de Munich, trois dessins.

SCHALLER Ludwig ou Jörg Ludwig
Né en 1588. XVIIe siècle. Actif à Ulm. Allemand.
Peintre.
Fils de Michael Schaller II. Il travailla pour l'Hôtel de Ville d'Ulm.

SCHALLER Michael I ou Schaler
Né en 1510 peut-être à Hall. Mort en 1576 à Ulm. XVIe siècle. Allemand.
Sculpteur.
Père de Hans Schaller. Il exécuta des statues et des tombeaux.

SCHALLER Michael II
Né en 1564 à Ulm. Mort probablement vers 1605. XVIe siècle. Allemand.
Sculpteur.
Fils de Hans Schaller. Il sculpta de nombreux tombeaux, des statues et des bas-reliefs.

SCHALLER Michael III
Né en 1600 à Ulm. XVIIe siècle. Allemand.
Peintre.
Fils de Michael Schaller II. Il travailla à l'Hôtel de Ville d'Ulm en 1625.

SCHALLER Romain de
Né le 8 décembre 1838 à Fribourg. XIXe siècle. Suisse.
Paysagiste et architecte.
Mari de Thérèse de Schaller. Il fit ses études à Vienne chez Th. Hansen. Le Musée de Fribourg conserve des aquarelles de cet artiste.

SCHALLER Stephan ou Istvan
Né à Raab. XVIIIe siècle. Travaillant de 1757 à 1778. Hongrois.
Peintre.
Il peignit des tableaux d'autel et des fresques dans des églises de l'ouest de la Hongrie.

SCHALLER Thérèse de, née de Maillardoz de Rue
Née le 15 août 1858 à Mâcon (Saône-et-Loire). Morte le 2 mars 1908 à Fribourg. XIXe siècle. Suisse.
Peintre.
Femme de Romain de Schaller.

SCHALLER-HÄRLIN Käte
Née le 19 octobre 1877 à Mangalore (Inde), de parents allemands. XXe siècle. Allemande.
Peintre de compositions religieuses, peintre de compositions murales.
Elle fut élève de Adolf Hölzel et Angelo Jank. Elle vécut et travailla à Stuttgart.
Elle exécuta des fresques et des peintures sur verre pour des temples protestants.
Musées : STUTTGART (Gal. Nat.).

SCHALLER-MOUILLOT Charlotte, Mme
Née à Berne. XXe siècle. Suissesse.
Peintre.
Elle exposa à Paris, aux Salons des Indépendants à partir de 1910, d'Automne dont elle fut membre sociétaire.

SCHALLHAS Carl Philipp ou Schalhaas
Né en 1767 à Presbourg. Mort le 21 septembre 1797 à Vienne. XVIIIe siècle. Hongrois.
Peintre et graveur à l'eau-forte.
Élève de l'Académie de Vienne, où il fut nommé professeur en 1792. Il a gravé des paysages et des scènes de genre. Le Musée de Budapest conserve de lui douze paysages et un portrait.

R C. Schallhas. ft.1794.

C. Schallhas ft. 793

VENTES PUBLIQUES : VIENNE, 10 juin 1980 : *Paysage boisé animé de personnages*, h/métal (28x39,5) : ATS 75 000.

SCHALLO. Voir ALBERT

SCHALLUD Franz
Né le 26 novembre 1861 à Presbourg. XIXe-XXe siècles. Actif en Autriche. Hongrois.

Peintre de décors de théâtre.
Il vécut et travailla à Vienne.

SCHALTEGGER Emanuel
Né le 2 septembre 1857 à Altersweiler. Mort le 4 janvier 1909 à Munich (Bavière). XIXᵉ-XXᵉ siècles. Allemand.
Peintre de portraits, paysages.
Il fit ses études à Vienne et à Munich.
MUSÉES : BERNE – SAINT-GALL – ZURICH.

SCHALTENDORFER Hans
Mort en 1493 à Bâle. XVᵉ siècle. Actif à Nuremberg. Suisse.
Peintre.
Il s'établit à Bâle en 1479 et peignit une *Madone* et un *Saint Sébastien* pour la Chartreuse de cette ville en 1486.

SCHALTZ Daniel
Né à Dantzig. Mort en 1686. XVIIᵉ siècle. Allemand.
Peintre de portraits, d'animaux, graveur.
Voir aussi Daniel Scholtz.

SCHAM Kaspar
Mort le 12 décembre 1597 à Ottobeuren. XVIᵉ siècle. Allemand.
Sculpteur.
Il travailla dans l'abbaye d'Ottobeuren à partir de 1558.

SCHAMBACHER Wilhelm
XIXᵉ siècle. Travaillant à Berlin de 1844 à 1846. Allemand.
Portraitiste et lithographe.
Élève d'E. Meyer.

SCHAMBERG Morton Livingston
Né en 1881 à Philadelphie. Mort en 1918. XXᵉ siècle. Américain.
Peintre, peintre de collages, peintre d'assemblages, aquarelliste. Précisionniste.
Il étudia l'architecture à l'université de Pennsylvanie, puis la peinture avec Merrit Chase à l'académie des beaux-arts de Pennsylvanie. Sa carrière fut prématurément brisée par l'épidémie d'influenza de 1918.
Il exposa à New York avec les Independent Artists en 1910 et à l'Armory Show de 1913. Il s'associa au cercle d'A. Stieglitz à la Gallery 291 et participa au développement de la Society of Independents Artists.
En 1909, en compagnie de Sheeler, il découvrit à Paris le mouvement moderne et en 1910-1912, subit l'influence de Matisse, du cubisme puis de Robert Delaunay. En 1915, il abandonne le développement plastique des plans de couleurs abstraits, pour une recherche plus linéaire et analytique des formes. Ce qui le conduit à la phase finale en 1916, où il rejoint les modes d'expression dada et précisionniste. Avec ses dernières œuvres (aquarelles, huiles, assemblages), il fut le premier Américain à reprendre les enseignements de Marcel Duchamp et Picabia. Sa connaissance de l'architecture et son expérience de la photographie le préparaient également à ce résultat qui apparaît notamment dans *Machine* de 1916.
MUSÉES : PHILADELPHIE (Mus. of Art) : *Abstraction mécanique* 1916 – *Dieu* vers 1918.
VENTES PUBLIQUES : WASHINGTON D. C., 8 mars 1986 : *Sans titre* 1915, h/pan., une paire (35,5x25,3) : USD 116 000 – NEW YORK, 1ᵉʳ déc. 1988 : *Paysage* 1913, h/pan. (25,4x35,6) : USD 66 000 – NEW YORK, 25 mai 1989 : *Composition* 1916, past. et cr./pap. (19,1x14,2) : USD 8 800 – NEW YORK, 30 nov. 1989 : *Paysage abstrait* 1913, h/pan. (19,7x24,8) : USD 33 000 – NEW YORK, 23 mai 1990 : *Sans titre – paysage au pont* 1914, h/t (66,5x81) : USD 308 000 – NEW YORK, 28 mai 1992 : *Composition*, past. et cr./pap. (22,8x16,8) : USD 14 300.

SCHAMBERGER Nikolaus ou **Johann Nikolaus**
Né en 1771. Mort le 1ᵉʳ septembre 1841 à Erlangen. XVIIIᵉ-XIXᵉ siècles. Allemand.
Sculpteur et doreur.
Il sculpta des statues, des tombeaux, des crucifix et des fonts baptismaux pour diverses églises, à Erlangen et dans les environs de cette ville.

SCHAMMERT Friedrich ou **August Friedrich**
Né le 6 décembre 1817 à Coswig. XIXᵉ siècle. Allemand.
Dessinateur de portraits.
Élève de l'Académie de Dresde.

SCHAMPHELEER Edmond de
Né le 21 juillet 1824 à Bruxelles. Mort le 12 mars 1899 à Saint-Josse-ten-Noode (près de Bruxelles). XIXᵉ siècle. Belge.

Peintre de paysages animés, paysages, paysages d'eau, graveur.
Il fut élève de E. de Block. Il travailla quelques années à Munich, puis il séjourna à Barbizon. Il figura dans des expositions collectives, obtenant diverses récompenses, notamment des médailles d'or : 1864 Munich, 1866 Bruxelles, 1872 Berlin, 1877 Paris.
Il commença par peindre des paysages et graver des eaux-fortes originales, mais ce fut surtout son séjour à Barbizon qui fut déterminant sur l'orientation de son œuvre. Il y acquit le sens de la nature et l'habitude du réalisme de plein-air.

F DS. E DE Schampheleez 1874

MUSÉES : ANVERS : *Souvenir de Gouda – La moisson – Souvenir du Zuiderze* – BRUXELLES (Mus. des Beaux-Arts) : *Le vieux Rhin près de Gouda* – COURTRAI : *Environs de Dordrecht* – LIÈGE : *L'orage, environs d'Amsterdam*.
VENTES PUBLIQUES : PARIS, 1886 : *Marais de Sluipwyck* : FRF 270 – LONDRES, 27 mai 1910 : *Bords de rivière et animaux* : GBP 4 – LONDRES, 25 avr. 1924 : *Près de Loosdrecht* : GBP 21 – BRUXELLES, 28 mars 1938 : *Paysage* : BEF 1 350 – PARIS, 28 déc. 1949 : *Moisson 1853* : FRF 1 300 – BRUXELLES, 15 juin 1976 : *Digue de Kralingen près de Rotterdam* 1892, h/t (54x100) : BEF 80 000 – BRUXELLES, 23 mars 1977 : *Paysage de la côte* 1869, h/t (83x140) : BEF 36 000 – BRUXELLES, 21 mai 1980 : *Paysage marécageux aux crépuscule*, h/t (66x110) : BEF 100 000 – BRUXELLES, 25 fév. 1981 : *Paysage marécageux*, h/t (85x125) : BEF 130 000 – PARIS, 18 avr. 1989 : *Vaches s'abreuvant* 1877, h/t (54x100) : FRF 18 000 – LE TOUQUET, 12 nov. 1989 : *Bord de l'Escaut* 1866, h/t (61x100) : FRF 33 500 – LOKEREN, 21 mars 1992 : *La côte de la Mer du Nord aux Pays-Bas* 1890, h/t (84x140) : BEF 220 000 – AMSTERDAM, 24 sep. 1992 : *Paysage de polder avec des vaches*, h/pan. (27,5x45,5) : NLG 2 070 – LOKEREN, 9 mars 1996 : *Paysage de tourbière*, h/t (51,5x71) : BEF 85 000.

SCHAMS Franz
Né le 22 mars 1823 à Vienne. Mort le 22 mars 1883 à Vienne. XIXᵉ siècle. Autrichien.
Peintre d'histoire, scènes de genre, portraits, graveur.
Il fut élève de l'École des beaux-arts de Vienne. Il fit également des lithographies.
MUSÉES : VIENNE : *Le duc Frédéric IV se fait reconnaître des Tyroliens – Portrait de Waldmüller*.
VENTES PUBLIQUES : LONDRES, 16 juin 1993 : *Le Voleur* 1882, h/pan. (40x30,5) : GBP 4 025.

SCHAMSCHIN Michail Nikititch et **Piotr Michailovitch**
Voir **CHAMCHINE**

SCHAMSCHULA Eric
Né en 1925 à Prague. XXᵉ siècle. Actif en France. Tchécoslovaque.
Sculpteur.
Il expose, à Paris, en 1985 au musée de l'Art contemporain du verre de Rouen, à Bruxelles.
Il réalise des sculptures en pâte de verre.

SCHAN Lukas
XVIᵉ siècle. Actif à Strasbourg de 1526 à 1555. Allemand.
Aquarelliste.
Il peignit des modèles pour la gravure sur bois.

SCHANART Antoine ou **Schanaert**
Né à Bruxelles. XVIIᵉ siècle. Vivant à Grenoble en 1616. Français.
Peintre.
Cet artiste appartenait à la religion protestante ; sa femme se nommait Jeanne Avenier. En 1608 et 1609, diverses sommes lui furent payées pour des portraits et des tableaux commandés par le maréchal de Lesdiguières pour lequel du reste il a surtout travaillé. Le 4 juillet 1609, Schanart entreprit le retable d'un autel représentant *La Sainte Trinité*, pour l'église des Frères Prêcheurs et le 10 septembre 1610, un tableau représentant la *Conception de la Sainte Vierge*, pour le grand autel de l'église des Pères Récollets. Le 11 décembre 1611, il se chargea d'exécuter sur les dessins de l'ingénieur Jean de Beins, une série de huit tableaux, destinés à garnir huit des cadres de la Galerie du château de Vizille (*Le Combat de Pontecharra* (1592) ; *Le Combat des Molettes* (1597) ; *Le Siège et la prise de Grenoble* (1590) ; *La prise du fort Barraux* (1598) ; *La place d'Exilles en Savoie* ; *La défaite de don Rodrigue, à Salabertrand* (1595) ; *La prise du fort de Chamousse* (1597) ; *La défaite d'Allemagne en Provence*). Un incen-

die détruisit six de ces tableaux en 1825, les deux autres qui se trouvaient à Grenoble en réparation, furent sauvés grâce à cette circonstance.

SCHANCHE Hermann Garman

Né le 7 septembre 1828 à Bergen. Mort le 21 décembre 1884 à Düsseldorf. XIXᵉ siècle. Norvégien.

Paysagiste.

Élève de l'Académie de Düsseldorf. Il fit de nombreux voyages d'études en Allemagne et en Portugal. De retour dans son pays, il s'efforça de traduire le sentiment de la nature dans les fjords et dans les montagnes de la Norvège. Les Musées de Bergen et de Stockholm conservent chacun un paysage de cet artiste.

VENTES PUBLIQUES : LONDRES, 14 avr. 1924 : *Paysage norvégien* : GBP 35.

SCHANDORFF Johannes

Né en 1766 ou 1767 à Copenhague. Mort le 9 juillet 1826 à Copenhague. XVIIIᵉ-XIXᵉ siècles. Danois.

Peintre et silhouettiste.

Il travailla à la Manufacture de porcelaine de Copenhague de 1791 à 1797.

SCHANDORFF Peter

XVIIIᵉ-XIXᵉ siècles. Travaillant à Copenhague de 1796 à 1800. Danois.

Peintre sur porcelaine.

SCHANENTHALLER Hans. Voir SCHWANTHALER

SCHANKER Louis

Né en 1903 à New York. Mort en 1981. XXᵉ siècle. Américain.

Peintre, graveur. Abstrait-lyrique.

Il fut élève des écoles d'art de New York. De 1931 à 1933, il séjourna en Europe, en France et en Espagne. Depuis 1943, il enseigne la gravure sur bois à la New School for Social Research de New York.

En 1934, à New York, il montra la première exposition personnelle de ses œuvres, suivies de nombreuses autres, toujours à New York après 1944.

En 1944, il publia un recueil de gravures sur bois en couleurs.

BIBLIOGR. : Michel Seuphor : *Dict. de la peinture abstraite*, Hazan, Paris, 1957.

VENTES PUBLIQUES : NEW YORK, 24 avr. 1981 : *Nature morte 1937*, h/t (72,7x91,1) : **USD 2 800** – NEW YORK, 23 juin 1983 : *Composition abstraite 1939*, h/t (91,5x113) : **USD 3 300** – NEW YORK, 23 juin 1983 : *Football 1936*, bois peint., bas-relief (34,3x66) : **USD 1 700** – NEW YORK, 1ᵉʳ juin 1984 : *Mural project for the 1939 New York world'fair 1938*, temp. pinceau encre noire et cr. (37x76,1) : **USD 1 200** – NEW YORK, 23 mai 1990 : *Trois hommes sur une plage*, h/t (50,3x60,5) : **USD 13 200** – NEW YORK, 15 mai 1991 : *Sans titre – composition abstraite 1938*, h/t. d'emballage (69,9x59,1) : **USD 3 025** – NEW YORK, 31 mars 1993 : *Le mur au nord 1938*, gche et cr./cart. (23,2x50,5) : **USD 2 645** – NEW YORK, 4 mai 1993 : *Étude d'un décor mural pour WYNC 1937*, aquar. et encre/cart. (17x58,3) : **USD 4 370** – NEW YORK, 31 mars 1994 : *Homme en action*, h/t (88,9x110,5) : **USD 5 463**.

SCHANN Alexandre

Né à Paris. Mort à Paris. XIXᵉ siècle. Français.

Peintre de portraits.

Alexandre Schann n'est autre que le Schaunard des « Scènes de la Vie de Bohème ». Murger le dépeignit à peu près tel qu'il était et le baptisa Schannard ; une faute d'imprimerie transforma le premier n en u, et Schaunard naquit. Schann était fils d'un fabricant de jouets du Marais, auquel il succéda après une jeunesse plus désordonnée en apparence que réellement. Il abandonna souvent sa fabrique pour composer de la musique ou pour peindre, laissant presque toujours inachevés le morceau ou la toile qu'il entreprenait cependant avec beaucoup d'ardeur. Un portrait de Schann par Léon Delaine figure au Musée Carnavalet.

SCHANNTZ Peter

XVᵉ siècle. Actif à Worms à la fin du XVᵉ siècle. Allemand.

Sculpteur sur bois.

Il a sculpté les stalles de la chapelle du château de Büdingen de 1497 à 1499.

SCHANTA Friedrich. Voir SCHAUTA, dit Moos

SCHANTZ C. A.

XVIIIᵉ siècle. Actif à Prague de 1755 à 1760. Autrichien.

Graveur au burin.

SCHANTZ Philip von

Né en 1928. XXᵉ siècle. Suédois.

Peintre.

VENTES PUBLIQUES : STOCKHOLM, 29 nov. 1983 : *Nature morte 1975*, h/t (65x82) : **SEK 29 000** – STOCKHOLM, 20 avr. 1985 : *Composition 1977*, aquar. (57x40) : **SEK 13 500** – STOCKHOLM, 9 déc. 1986 : *Nature morte aux navets 1983*, h/t (73x92) : **SEK 64 000** – STOCKHOLM, 30 mai 1991 : *Ombres sur un store*, h/t (61x55) : **SEK 7 200** – STOCKHOLM, 21 mai 1992 : *Chiricos gröna himmel*, h/t (60x73) : **SEK 22 000** – STOCKHOLM, 10-12 mai 1993 : *Seau rempli de cassis 1979*, aquar. (54x39) : **SEK 25 000**.

SCHANZE Clemens Oskar

Né le 8 février 1884 à Dresde (Saxe). XXᵉ siècle. Allemand.

Peintre de figures, paysages.

Il fut élève de l'académie des beaux-arts de Dresde.

MUSÉES : CHEMNITZ – DRESDE.

SCHANZI Giacomo, appellation erronée. Voir SCIANZI

SCHAPER Christian

XIXᵉ siècle. Actif à Hanovre. Allemand.

Peintre de décorations.

Père de Hermann Schapar.

SCHAPER Dorothea

Née le 5 mai 1897 à Berlin. XXᵉ siècle. Allemande.

Sculpteur de bustes, sujets allégoriques.

Elle est la fille du sculpteur Fritz Schaper. Elle fit ses études à l'école des arts décoratifs de Berlin. Elle sculpta des bustes et des figures allégoriques.

SCHAPER Friedrich ou Fritz

Né le 13 novembre 1869 à Brunswick (Basse-Saxe). Mort en 1956. XIXᵉ-XXᵉ siècles. Allemand.

Peintre de genre, portraits, intérieurs, animaux, paysages, graveur.

Il vécut et travailla à Hambourg.

MUSÉES : HAMBOURG : *Portrait de ses parents – Intérieur de ferme sur l'île de Finkenwärder – Temps de pluie à Duhnen – Pièce de Finkenwürder* – KIEL (Mus. muni.) : *Au faubourg*.

VENTES PUBLIQUES : BRÊME, 31 oct. 1981 : *Vieille Femme assise sur le pas de sa porte 1905*, h/t (96x72,5) : **DEM 10 500**.

SCHAPER Fritz

Né le 31 juillet 1841. Mort le 28 novembre 1919 à Berlin. XIXᵉ-XXᵉ siècles. Allemand.

Sculpteur de nus, bustes, monuments, figures.

Il est le père de Dorothea et de Wolfgang Schaper. Il fut élève de l'académie des beaux-arts de Berlin.

Il a sculpté des monuments de personnages célèbres pour des villes allemandes.

MUSÉES : BERLIN (Gal. Nat.) : *Jeune Fille nue couchée – Buste du général A. von Goeben – Buste de Friedrich Althoff*.

SCHAPER G.

Né en 1776 à Hambourg. XVIIIᵉ-XIXᵉ siècle. Allemand.

Peintre de genre, paysages animés, aquarelliste.

Il exposa à Hambourg de 1790 à 1791.

VENTES PUBLIQUES : PARIS, 21 fév. 1924 : *Paysages avec ruines, rivière, personnages et animaux*, deux aquar. : **FRF 900**.

SCHAPER Gottfried Dietrich Christoph

Né le 2 décembre 1775 à Hambourg. Mort le 21 novembre 1851 à Copenhague. XIXᵉ siècle. Danois.

Sculpteur de monuments.

Il a sculpté le tombeau de J. C. Tode à Copenhague en 1811. Il était également architecte.

SCHAPER Hermann

Né le 13 octobre 1853 à Hanovre (Basse-Saxe). Mort le 12 juin 1911 à Hanovre. XIXᵉ-XXᵉ siècles. Allemand.

Peintre de figures, portraits, dessinateur, décorateur.

Il est le fils du peintre Christian Schaper. Il fut élève de l'académie des beaux-arts de Munich. Il a exécuté la restauration de l'intérieur de la cathédrale d'Aix-la-Chapelle ainsi que de nombreuses fresques et mosaïques dans d'autres églises. Il fut aussi architecte d'intérieurs.

VENTES PUBLIQUES : VIENNE, 11 mars 1980 : *Scène de rue, Espagne 1868*, h/t (41x30) : **ATS 25 000**.

SCHAPER Johann ou Schapper ou Shaper

Baptisé à Hambourg le 10 mai 1621. Mort le 2 ou 3 février 1670 à Nuremberg. XVIIᵉ siècle. Allemand.

Peintre verrier et sur faïence.

Il vint s'établir à Nuremberg en 1640. Il peignit principalement sur verre, décorant les gobelets, les flacons de petits paysages, de scènes de batailles, exécutés avec beaucoup de soin.

Musées : Munich (Mus. Nat.) : *Série de vitraux* – Nuremberg (Mus. Germanique) : *Deux carreaux ornés de blasons* – Stuttgart (Mus. des Arts Décoratifs) : *Portrait sur verre de Donauer.*

SCHAPER Wolfgang
Né le 23 janvier 1895 à Berlin. Mort en 1930 à Berlin. xxe siècle. Allemand.
Sculpteur de sujets de sport, figures, peintre de paysages, graveur.
Il est le fils du sculpteur Fritz Schaper. Il fut élève d'Erich Wolfsfeld et de Gerhard Adolf Janensch.
Il a sculpté des sportifs et des enfants.

SCHAPF J.
xviiie siècle. Travaillant en 1784. Allemand.
Peintre.
Il a peint des portraits de notables dans l'Hôtel de Ville de Landsberg.

SCHAPIRO Miriam
Née le 15 novembre 1923 à Toronto. xxe siècle. Active aux États-Unis. Canadienne.
Peintre, aquarelliste, dessinateur. Surréaliste puis abstrait-lyrique.
Elle fut diplômée de l'université de l'Iowa. Elle est l'épouse du peintre Paul Brach.
Elle participe à des expositions collectives régulièrement à New York : 1947 Brooklyn Museum, à plusieurs reprises au Whitney Museum of American Art (1969 et 1971 Whitney Annuals, 1969 *New Acquisitions*, 1971 *Women in Whitney Collection*), 1952 Stable Gallery, à plusieurs reprises au Museum of Modern Art (1957 *Talents nouveaux*, 1962 *Dessins et aquarelles abstraits*, 1965 *New Prints*) ; ainsi que : 1949 Walker Art Center de Minneapolis ; 1958 Carnegie International à Pittsburgh ; 1972 Museum of Modern Art de Long Beach ; 1974 Harbor Art Museum de Newport ; etc. Elle montre ses œuvres dans des expositions personnelles : 1950 université du Missouri ; 1951 université Wesleyan de l'Illinois ; 1958, 1960, 1961 New York.
Les œuvres de sa première période étaient marquées de l'influence du surréaliste Arshile Gorky. Elle évolua ensuite à l'abstraction lyrique.
Bibliogr. : Bernard Dorival, sous la direction de... : *Peintres contemp.*, Mazenod, Paris, 1964.
Musées : New York (Mus. of Mod. Art) – New York (Whitney Mus.) – Saint-Louis (City Art Mus.).
Ventes Publiques : Londres, 2 déc. 1980 : *Eventail 1979*, collage et acryl./t. (122x244) : **GBP 3 500** – New York, 2 nov. 1984 : *Maria Cosway-vestiture series N° 5 1979*, acryl. et collage de tissu/t. (152,5x127) : **USD 2 200**.

SCHÄPLER Hans
xviie siècle. Actif au début du xviie siècle. Allemand.
Peintre.
Il a peint un *Saint François* pour l'église des Capucins de Landshut, en 1614.

SCHAPOCHNIKOFF Léon. Voir CHAPOCHNIKOFF

SCHAPPER Friedrich
Né vers 1810 à Allendorf. xixe siècle. Allemand.
Dessinateur et lithographe.
Il fit ses études à Munich et travailla à Wiesbaden.

SCHAPPER Georg
xviiie siècle. Autrichien.
Sculpteur sur bois.
Il a sculpté des stalles dans la cathédrale Saint-Étienne de Vienne en 1722.

SCHAPPER Johann. Voir SCHAPER

SCHÄPPLI Sophie
Née le 21 juillet 1852 à Winterthur (Zurich). Morte en 1921 à Zurich. xixe-xxe siècles. Suissesse.
Peintre, illustrateur.
Elle fit ses études à Munich et à Paris.
Musées : Winterthur – Zurich (Kunsthaus) : *Tête d'étude.*

SCHAR Valentin
xvie siècle. Actif à Spire, seconde moitié du xvie siècle. Allemand.
Peintre.
Il fut bourgeois de Francfort-sur-le-Main en 1578.

SCHARASONE Bartolomé
xviie siècle. Italien.

Peintre.
Élève de T. Verhacht à Anvers en 1605.

SCHARBE Johann Friedrich
xviiie siècle. Allemand.
Peintre.
Il fut peintre à la cour de Dresde avant 1727.

SCHARBE Johann Michael
xviiie siècle. Actif à Dresde en 1728. Allemand.
Peintre.

SCHARBE Michael
Né en 1650 à Cottbus. Mort en 1723 à Lübben. xviie-xviiie siècles. Allemand.
Peintre.
Il a orné de peintures les autels des églises de Baruth et de Frankena.

SCHARBE Michael Friedrich
xviiie siècle. Actif à Dresde en 1740. Allemand.
Peintre.

SCHARDNER Roger
Né le 2 mai 1898 à Paris. Mort en 1981 à Paris. xxe siècle. Français.
Peintre de portraits, paysages, dessinateur, graveur, illustrateur. Impressionniste.
Il fit ses études à Paris et à l'école des beaux-arts d'Angers.
Il a participé à Paris, aux Salons d'Automne, des Artistes Français dont il fut membre sociétaire, des Illustrateurs, des Humoristes, des Indépendants dont il est membre sociétaire, ainsi qu'à des expositions collectives à New York, Milan, Bruxelles. Il obtint en 1929 une mention honorable au Salon des Artistes Français à Paris. Il a participé en 1992 à l'exposition : *De Bonnard à Baselitz – Dix ans d'enrichissements du cabinet des estampes 1978-1988*, à la Bibliothèque nationale de Paris. Chevalier des Arts et Lettres en 1958, il reçut en 1966 la médaille de vermeil des Arts, Lettres et Sciences.
Il emploie les techniques les plus diverses, notamment la lithographie. Il a illustré *Les Fleurs du mal* de Baudelaire (1945), *La Vie de Jésus* de Renan (1946), *Toi et Moi* de Géraldy (1945) sans compter de nombreuses décorations typographiques et calligraphiques.
Musées : Paris (BN) : *Paris, la Seine et le pont Alexandre III 1928*, litho.

SCHARDT Caspar
xviie siècle. Actif à Würzburg au début du xviie siècle. Allemand.
Sculpteur sur bois.
Il a sculpté la chaire de l'église de Himmelspforten.

SCHARDT Johann ou Jan Gregor von der ou Sart ou Sarto ou Zar
Né vers 1530 à Nimègue. Mort après 1581. xvie siècle. Allemand.
Sculpteur.
Il voyagea à Rome et à Florence et travailla à Nuremberg. Il réalisa des terres cuites et fut également fondeur.
Musées : Berlin (Mus. Nat.) : *Buste de Frédéric II, roi de Danemark* – *Homme avec une barbe*, un médaillon.
Ventes Publiques : Londres, 24 juin 1982 : *Minerve vers 1570-1575*, bronze patiné (H. 53) : **GBP 90 000**.

SCHARENBERG
xixe siècle. Actif à Berlin de 1805 à 1839. Allemand.
Portraitiste.

SCHÄRER H. L.
xvie siècle. Allemand.
Graveur au burin.
Il grava d'après J. Saenredam.

SCHÄRER Hans
Né en 1927 à Berne. xxe siècle. Suisse.
Peintre de figures, aquarelliste, dessinateur, technique mixte. Nouvelles figurations.
De 1949 à 1956, il vécut à Paris. Depuis 1956, il est établi à Lucerne. Il participe à des expositions collectives, dont : 1965 Lucerne, *Art Jeune*, Kunstmuseum ; 1969 Lucerne, *Climat de l'Écart*, Kunstmuseum ; etc.
Dans une écriture délibérément rudimentaire, dans une matière pigmentaire épaisse et triturée, assimilables à l'« art brut » défini par Jean Dubuffet, Schärer peint des figures féminines, en buste

sur fond monochrome. Le buste en est en général marqué d'une sorte de spirale, comme celle du Père Ubu, parfois entouré d'un collier grossier, rarement agrémenté de l'indication des deux seins, deux mamelles plutôt. Le visage, en général encadré de la chevelure, raide et noire, rarement blonde et ondulée, est constitué, à part une rudimentaire indication de nez, de deux yeux exorbités ou fardés lourdement de kohl, de deux taches rondes pour les joues et d'une bouche entrouverte sur la double rangée de dents carnivores. Schärer nomme ses créatures en général *Madonna* ou leur attribue un prénom : rares sont celles qui échappent à son traitement comme vengeur.

Bibliogr. : Theo Kneubühler, in : *Art : 28 Suisses*, Édit. Gal. Raeber, Lucerne, 1972.

Musées : Aarau (Aargauer Kunsthaus) : *Madonna – Drei Figuren – Frühling.*

Ventes Publiques : Lucerne, 20 nov. 1993 : *Sans titre 1978* (100x70) : **CHF 4 600** – Lucerne, 4 juin 1994 : *Sans titre 1979,* encre et aquar./pap. (16,5x13) : **CHF 850** – Lucerne, 26 nov. 1994 : *Sans titre 1960,* techn. mixte, h. et mortier/t. (95x116) : **CHF 2 500** – Lucerne, 20 mai 1995 : *Madonna 1970,* h., mortier et objet de pierre et de verre/rés. synth. (90x70) : **CHF 13 000** – Lucerne, 8 juin 1996 : *Sans titre 1961,* techn. mixte/t. (150x120) : **CHF 3 900** – Lucerne, 23 nov. 1996 : *Sans titre 1962,* techn. mixte, mortier et h/t (100x80) : **CHF 2 800** – Lucerne, 7 juin 1997 : *La Nuit transfigurée 1961,* techn. mixte/t. (90x115) : **CHF 4 400.**

SCHÄRER Hans Felix
Né en février 1586. Mort le 9 novembre 1636. xviie siècle.
Actif à Zurich. Suisse.
Peintre verrier.

SCHÄRER Johann Kaspar
Né le 31 mai 1739 à Schaffhouse. Mort le 17 novembre 1806 à Brunswick. xviiie siècle. Suisse.
Peintre.

SCHÄRER Johann ou **Hans Jakob** ou **Scherrer**
Né le 9 mai 1676 à Schaffhouse. Mort le 9 octobre 1746 à Schaffhouse. xviiie siècle. Suisse.
Peintre de portraits et architecte.
Il peignit des portraits pour l'Hôtel de Ville de Schaffhouse.

SCHARF. Voir aussi **SCHARFF** et **SCHARPF**

SCHARF George ou **Georg**, l'Ancien
Né en 1788 à Mainburg (près de Munich). Mort le 11 novembre 1860 à Londres. xixe siècle. Allemand.
Peintre de sujets militaires, paysages urbains, paysages, aquarelliste, graveur, dessinateur.
Il étudia à Paris et à Anvers. En 1815, il fut attaché à l'armée anglaise durant la campagne contre la France. Il vint à Londres en 1816 et y fut très employé par des dessins pour la Société Géologique. Plusieurs voyages en France et en Belgique lui fournirent des sujets de tableaux et de dessins. En 1834, il devint membre de l'Institute of Painters in Water-Colours.
George Scharf est l'introducteur de la lithographie en Angleterre.
Musées : Dublin : *Vue de l'hôpital de Woolwich en 1824* – Londres (Victoria and Albert Mus.) : *Intérieur du local de la Société géologique 1816* – Londres (British Mus.) : *Vues du vieux Londres.*
Ventes Publiques : Londres, 10 juil. 1984 : *Buildings of Crooked lane removed for Approaches to New london bridge 1831,* pl. et lav. de gris (23,5x66) : **GBP 900.**

SCHARF George, Sir, le Jeune
Né le 16 décembre 1820 à Londres. Mort le 19 avril 1895 à Londres. xixe siècle. Britannique.
Peintre, dessinateur, aquafortiste et archéologue.
Fils de George Scharf l'Ancien. En 1838, il fut élève aux écoles de la Royal Academy et dès cette époque il donnait ses premiers dessins d'illustration. En 1840, il accompagna sir C. Fellow en Asie Mineure et, en 1843, fut dessinateur de l'expédition organisée par le gouvernement anglais en Lycie. En 1845 et 1846, il exposa à Londres à la Royal Academy et à la British Institution. Sir George Scharf fut surtout illustrateur et, dans ce genre, son œuvre est considérable. En 1852, il fut nommé membre de la Society of Antiquaries. En 1857, il fut à la fondation de la National Portrait Gallery il en fut nommé secrétaire et directeur en 1882, poste qu'il abandonna en 1895. La reine Victoria l'anoblit.

SCHARF Johann
Né le 31 décembre 1765 à Vienne. Mort le 6 octobre 1794 à Vienne. xviiie siècle. Autrichien.

Peintre et dessinateur.
Il fut d'abord employé par un fabricant de papiers peints. Ses dessins ayant attiré l'attention du botaniste Jacquin, celui-ci l'employa comme peintre et dessinateur de plantes et de fleurs. Johann Scharf montra dans ce genre un remarquable talent.

SCHARF Kenny
Né en 1958 à Los Angeles (Californie). xxe siècle. Américain.
Peintre, technique mixte, sculpteur.
Il vit et travaille à New York, où il fréquente Keith Haring et les Graffitistes. Il montre ses œuvres dans des expositions personnelles à New York, ainsi que : 1990 galerie Beaubourg à Paris, 1991 Knokke-le-Zoute.
Scharf utilise des images empruntées à la société de consommation (nourriture, pneus...), à la publicité et aux dessins animés. Il les associe à des formes imaginaires biomorphiques, les place en apesanteur dans l'espace sur des fonds abstraits à tendance décorative, jouant des effets de transparence. Associant ces éléments triviaux dans un univers poétique inspiré de Paul Klee ou Miro, il propose un monde féérique animé, au chromatisme violent, qui doit autant aux médias qu'à l'art, sur toile ou, à la manière des graffitistes, sur les murs de la cité.
Bibliogr. : Rachel Laurent : *Kenny Scharf,* Art Press, Paris, aut. 1990.
Musées : Amsterdam (Stedelijk Mus.).
Ventes Publiques : New York, 7 nov. 1985 : *Fred, Wilma and friend 1983,* stylo-feutre et encres de coul. (76x117) : **USD 1 000** – New York, 6 nov. 1985 : *The idea falls into place in space 1984,* acryl. et peint. pulvérisée/t. (244x274,5) : **USD 28 000** – New York, 13 nov. 1986 : *Television Set* vers 1981, acryl., verres coul., rubans pap. et jouet/télévision (36,5x25,4x30,5) : **USD 1 000** – New York, 7 mai 1986 : *Love 1982,* acryl./t. (152,4x182,9) : **USD 19 000** – New York, 8 oct. 1988 : *Chat 1982,* acryl./rés. synth. (97,2x64,7) : **USD 6 050** – New York, 10 Nov. 1988 : *Sans titre – « Elroys » 1981,* acryl./plastique (147,5x152,5) : **USD 5 720** – New York, 4 mai 1989 : *L'idée tombe à sa place dans l'espace 1984,* acryl. et peint. pulvérisée/t. (244x274,5) : **USD 49 500** – New York, 23 fév. 1990 : *Le présent pour toujours 1984,* h. et vernis en spray/t. dans un cadre de bois et plâtre (140,3x200,7) : **USD 93 500** – New York, 9 mai 1990 : *Le temps du voyage 1984,* acryl. et bombage/t. (182,9x243,9) : **USD 71 500** – New York, 21 fév. 1991 : *Les réalisations de Fredopus 1982,* acryl. et bombage/t. (152,4x238,7) : **USD 38 500** – New York, 3 oct. 1991 : *Pikki taki chop,* acryl., bombage et h/t (222,5x183) : **USD 30 250** – New York, 27 fév. 1992 : *Elroy et Leroy 1982,* acryl./t. (152,4x243,8) : **USD 35 200** – Paris, 14 avr. 1992 : *Je ne sais pas 1984,* encre/pap., bois, plâtre : **FRF 12 000** – New York, 6 mai 1992 : *L'explosion majeure 1984,* acryl. et bombage de laque/t. (243,9x243,9) : **USD 33 000** – Paris, 14 mai 1992 : *Sculpture montgolfiere,* h/rés. polyester (H. 100, diam. 100) : **FRF 32 000** – New York, 19 nov. 1992 : *Le temple rouge de Tangello 1985,* acryl./t. (122x125) : **USD 26 400** – Londres, 25 mars 1993 : *La nouvelle frontière 1984,* acryl. et bombage/t. (217,2x221) : **GBP 8 625** – New York, 11 nov. 1993 : *Les jours de nos vies 1984,* acryl./t. dans un cadre de bois de l'artiste (292,1x261,6) : **USD 41 400** – Paris, 16 mars 1995 : *Ob-Glob nᵒ 1 1989,* acryl./t. (102x122) : **FRF 27 000** – New York, 22 fév. 1996 : *Bali-Roma,* acryl. bombage, collage plastique et h/t (256,4x320) : **USD 15 525.**

SCHARF Viktor
Né en 1872 à Vienne. xixe-xxe siècles. Autrichien.
Peintre de genre, portraits.
Il fut élève de J. Herterich, d'E. Carrière et de J. Whistler. Il a exposé des portraits au Salon de la Société Nationale des Beaux-Arts, à Paris.
Musées : Rome (Mus. du Vatican) : *Portrait de Pie XI.*
Ventes Publiques : New York, 24 mai 1988 : *Préparation d'un panier de fruits,* h/t (54x65) : **USD 12 100.**

SCHARFENBERCH Jürgen
xvie siècle. Allemand.
Peintre.
Il a peint les blasons de la ville de Lübeck dans la seconde moitié du xvie siècle.

SCHARFENBERG Georges Van
xvie siècle. Hollandais.
Graveur sur bois.
Cité par Ris Paquot.

SCHARFENBERG Wilhelm von
Né le 19 juillet 1879 à Bonn (Rhénanie-Westphalie). XXe siècle. Allemand.
Sculpteur.
Il fit ses études à Bruxelles, chez Charles Van der Stappen et à Paris chez Jean Lefèvre et Charles Raoul Verlet. Il vécut et travailla à Wanfried-sur-la-Werra.

SCHARFF
XIXe siècle. Allemand.
Peintre de miniatures.
Il travaillait à Mannheim en 1810.

SCHARFF Anton
Né le 10 juin 1845 à Vienne. Mort le 5 juillet 1903 à Brünn-am-Gebirge. XIXe siècle. Autrichien.
Sculpteur et médailleur.
Élève de l'Académie de Vienne. Il figura aux expositions de Paris ; Grand prix en 1900 (Exposition Universelle).

SCHARFF Cäsar
Né le 22 décembre 1864 à Hambourg. Mort le 21 octobre 1902 à Alt-Rahlstedt. XIXe siècle. Allemand.
Sculpteur.

SCHARFF Edwin ou **Erwin**
Né en 1887 à Neu-Ulm. Mort en 1955 à Hambourg. XXe siècle. Allemand.
Sculpteur de bustes, monuments, nus, figures, portraits, animaux, peintre de compositions animées, graveur.
Il étudia d'abord la peinture à l'école des beaux-arts de Munich, de 1904 à 1907, où il fut élève de Gabriel von Hackl et d'un des frères Herterich. Ce fut en France qu'il s'initia à la sculpture, de 1911 à 1913. En 1913, il fut l'un des fondateurs de la Nouvelle Sécession à Munich. Après avoir fait la guerre, il fut nommé professeur à l'école des beaux-arts de Berlin en 1923. En 1933, il fut révoqué de son poste par les nazis. Engagé à l'académie de Düsseldorf, il en fut à nouveau révoqué en 1937, cette fois avec interdiction de travailler et confiscation de quarante œuvres qui furent détruites. En 1946, il fut nommé à l'académie de Hambourg où il enseigna jusqu'à sa mort.
Il exposa pour la première fois à Munich en 1913, ainsi qu'à Paris en 1929. Plusieurs expositions rétrospectives lui furent organisées : 1930 Berlin ; 1956 Kunsthalle de Hambourg.
Au long de sa carrière, il est resté fidèle à quelques thèmes : cavaliers, dresseurs de chevaux, hommes dans un bateau, femmes debout avec très souvent les bras croisés derrière le dos. Encore dans la tradition classique, il a déjà des accents modernes, qui évoquent Lehmbruck et Maillol, notamment par l'accentuation ample des volumes. Il a laissé des portraits de bon nombre de ses contemporains : Heinrich Mann, Wölfflin, Liebermann, Corinth, Nolde. Il eut aussi l'occasion de réaliser quelques monuments importants : en 1929-1932 un *Monument Neu-Ulm* ; en 1936-1939 un *Dresseur de chevaux* de sept mètres de haut dans le parc des expositions de Düsseldorf, en 1958 *Mère et enfant* un bas-relief de trois mètres de haut pour le nouveau monument de la Santé publique à Hambourg.
BIBLIOGR. : Juliana Roh : *Dict. de la sculpture mod.*, Hazan, Paris, 1960.
MUSÉES : BERLIN (Gal. Nat.) : *Couple d'amants* – GDANSK, ancien. Dantzig (Mus. muni.) *Tête du frère de l'artiste mort à la guerre* – HAMBOURG (Kunsthalle) : *Buste de l'actrice Helene Rischer* – KALININGRAD, ancien. Königsberg (Mus. muni.) : *Buste de Lovis Corinth* – MANNHEIM (Kunsthalle) : *Tête de l'actrice Annie Mewes* – *L'Athlète* – *Chevaux à l'abreuvoir* – MUNICH (Gal. nat) : *Buste d'Annie Mewes* – *Buste d'A. L. Mayer et de Heinrich Wölfflin* – ULM (Mus. muni.) : *La Côte près de Douarnenez* – *Deux Bustes de femmes* – *Buste du maire Schwammberger.*
VENTES PUBLIQUES : HAMBOURG, 10 juin 1972 : *Femme agenouillée*, bronze patiné : **DEM 5 400** – COLOGNE, 17 mai 1980 : *Tête de femme avec béret*, bronze (H. 39) : **DEM 1 600** – MUNICH, 2 juin 1981 : *Nu assis*, bronze patiné (20,5x11x19,5) : **DEM 3 400** – MUNICH, 29 nov. 1983 : *Buste de femme 1918*, bronze patiné (37x19,5x27,5) : **DEM 6 000** – HAMBOURG, 5 déc. 1985 : *Cheval 1919*, bronze (19x17x8,5) : **DEM 6 400** – HEIDELBERG, 11 avr. 1992 : *Nu féminin allongé*, relief de bronze (23x37,4) : **DEM 2 000.**

SCHARFF Hermann
Né en 1817 à Francfort-sur-le-Main. XIXe siècle. Allemand.
Peintre de genre et portraitiste.
Élève de l'Académie de Munich.

SCHARFF Johann Andreas
XVIIIe siècle. Actif à Cobourg, de 1760 à 1785. Allemand.
Dessinateur, graveur et orfèvre.
Il dessina des illustrations pour un manuel d'orfèvrerie.

SCHARFF Johann Michael
Né le 11 novembre 1806 à Vienne. Mort le 22 mai 1855 à Vienne. XIXe siècle. Autrichien.
Tailleur de camées et médailleur.
Il grava de nombreuses médailles pour des contemporains. Le Musée des Beaux-Arts de Vienne conserve de lui des camées à l'effigie des archiducs Joseph et Charles.

SCHARFF William ou **Niels William**
Né le 30 octobre 1886 à Copenhague. Mort en 1959 à Tisvilde. XXe siècle. Danois.
Peintre de paysages. Cubiste.
Il fut élève de P. H. Kristian Zahrtmann et Johann Rohde à l'académie des beaux-arts de Copenhague. Il voyagea en Italie, France et Allemagne.
Réaliste, il évolua au contact des œuvres de Cézanne et Van Gogh. Il subit ensuite l'influence de Picasso et surtout celle de Kandinsky. Il est l'un des représentants qualifiés de la peinture cubiste dans son pays. Il s'inspira souvent des vastes forêts nordiques et réalisa de nombreuses vues du village toscan Giminiano.
MUSÉES : AARHUS – APENRADE – COPENHAGUE – HORSENS – MALMÖ.
VENTES PUBLIQUES : COPENHAGUE, 22 fév. 1951 : *Sapins 1944* : **DKK 3 450** – COPENHAGUE, 15-16 mai 1963 : *Paysage boisé* : **DKK 14 000** – COPENHAGUE, 13 mai 1970 : *Composition* : **DKK 22 000** – COPENHAGUE, 25 oct. 1972 : *San Gimignano* : **DKK 12 000** – COPENHAGUE, 28 nov. 1974 : *La forêt de sapins* : **DKK 23 500** – COPENHAGUE, 21 oct. 1976 : *La sœur de l'artiste 1914*, h/t (137x92) : **DKK 7 500** – COPENHAGUE, 6 oct. 1977 : *Le joueur de flûte 1942*, h/t (77x105) : **DKK 10 500** – COPENHAGUE, 23 janv 1979 : *Paysage boisé*, h/t (109x160) : **DKK 16 500** – COPENHAGUE, 26 nov. 1981 : *Le Poulain blanc 1925*, h/t (84x59) : **DKK 12 500** – COPENHAGUE, 25 sep. 1985 : *Paysage boisé 1920*, h/t (87x110) : **DKK 20 000** – COPENHAGUE, 10 mai 1989 : *Modèle debout*, h/t (103x82) : **DKK 5 000** – COPENHAGUE, 20 sep. 1989 : *Forêt de sapin à Tibirke*, h/t (80x100) : **DKK 21 000** – COPENHAGUE, 21-22 mars 1990 : *Paysage des régions nordiques 1926*, h/t (100x89) : **DKK 8 000** – COPENHAGUE, 9 mai 1990 : *Forêt de sapins*, h/t (80x100) : **DKK 19 000** – COPENHAGUE, 31 oct. 1990 : *Forêt*, h/t (64x79) : **DKK 6 000** – COPENHAGUE, 2 avr. 1992 : *Projet d'affiche pour une exposition*, aquar. et gche (65x50) : **DKK 30 000** – COPENHAGUE, 21 oct. 1992 : *Forêt de sapin*, h/t (50x70) : **DKK 8 000** – COPENHAGUE, 21 avr. 1993 : *Forêt de sapins 1940*, h/t (80x100) : **DKK 19 000** – COPENHAGUE, 19 oct. 1994 : *Poules entre des sapins 1946*, h/t (98x174) : **DKK 35 000.**

SCHARFFEN I. A.
XVIIe-XVIIIe siècles. Polonais.
Graveur de portraits.
Il a gravé les portraits de *Copernic*, de *Luther*, *d'A. Chr. Zaluski* et de *St. Dabski.*

SCHARFFENSTEIN Georg Friedrich
Né le 13 décembre 1760 à Montbéliard. Mort en 1817 à Ulm. XVIIIe-XIXe siècles. Allemand.
Miniaturiste et officier.
Élève de la Karlsschule de Stuttgart et camarade de Schiller dont il peignit le portrait en miniature.

SCHARL Arthur ou **Artur**
Né en 1870 à Vienne. Mort le 4 octobre 1918 à Budapest. XIXe-XXe siècles. Autrichien.
Aquarelliste.

SCHARL Josef
Né le 9 décembre 1896 à Munich (Bavière). Mort en 1954 à New York. XXe siècle. Allemand.
Peintre de portraits, figures, natures mortes.
Il fut élève de l'académie des beaux-arts de Munich.
MUSÉES : MUNICH (Gal. muni.) : *Portrait de l'artiste* – MUNICH (Gal. Nat.) : *Mère et Enfant* – NUREMBERG (Gal. muni.) : *Portrait d'A. Einstein.*
VENTES PUBLIQUES : MUNICH, 23 nov. 1973 : *Nature morte* : **DEM 3 400** – HAMBOURG, 3 juin 1978 : *Femme brodant 1923*, h/t (82,8x44,7) : **DEM 5 500** – MUNICH, 28 nov. 1980 : *Couple 1932*, aquar. (34x44,5) : **DEM 1 600** – MUNICH, 2 déc. 1980 : *Le pope 1928*, h/t (80x65) : **DEM 7 400** – MUNICH, 30 juin 1981 : *Trois Arbres 1932*, pl. (43x38,5) : **DEM 3 800** – COLOGNE, 1er déc. 1982 :

Kriegsgrube 1929, h/t (50x62) : **DEM 8 500** – Munich, 31 mai 1983 : *Scène de rue, Berlin (la nuit)* 1932, aquar. (33,5x44,5) : **DEM 7 500** – Munich, 29 nov. 1983 : *Nature morte aux fleurs* 1937, h/t (42,5x32,5) : **DEM 9 200** – Hambourg, 8 juin 1985 : *Un parc* 1947, h/t (48x70) : **DEM 14 500** – Munich, 3 juin 1987 : *Soleil couchant* 1943, gche (38,5x56) : **DEM 3 500** – Munich, 8 juin 1988 : *Vente publique*, cr. (28x35,5) : **DEM 8 800** – Londres, 29 nov. 1988 : *La prostituée battue* 1931, h/t (89,6x57,2) : **GBP 8 800** – New York, 5 oct. 1989 : *Homme lisant* 1933, h/t (97,8x80,7) : **USD 20 900** – Munich, 26-27 nov. 1991 : *Portrait d'homme* 1948, encre (51x35,5) : **DEM 2 300** – Munich, 26 mai 1992 : *Paysage* 1936, gche (38x49,5) : **DEM 3 450** – Munich, 1er-2 déc. 1992 : *Composition* 1936, encre (29,5x37,5) : **DEM 4 255** – Heidelberg, 15-16 oct. 1993 : *Nu* 1952, encre brune (45,3x59,8) : **DEM 1 650**.

SCHARLACH Eduard
Né en 1811 à Hanovre-Münden. Mort avant 1891 à Hanovre. XIXe siècle. Allemand.
Peintre de sujets militaires, portraitiste et animalier.
Ce peintre militaire fut élève de l'Académie de Düsseldorf chez Th. Hildebrandt vers 1836.
Musées : Hanovre : *Jument et poulain* 1847 – *L'étalon de don Quichotte, Hanoviens – Hussards de la reine – Cheval de bataille sous le joug*.

SCHARLOW G. C.
XIXe siècle. Actif à Riga de 1820 à 1840. Allemand.
Dessinateur et lithographe.
Il a dessiné et gravé des vues de Riga et des portraits.

SCHÄRMER Augustin ou Schermer
Né en 1800 à Wildermieming (Tyrol). Mort le 26 septembre 1886 dans la même localité. XIXe siècle. Autrichien.
Sculpteur sur bois.
Il n'eut aucun maître et subit l'influence des Nazaréens. Il travailla pour des églises du Tyrol.

SCHARMER Johann Martin ou Schermer
Né le 21 novembre 1785 à Nassereith (Tyrol). Mort le 10 janvier 1868 à Vienne. XIXe siècle. Autrichien.
Peintre de portraits, miniatures, dessinateur.
Il fut élève de l'académie des beaux-arts de Vienne.
Musées : Innsbruck (Mus. Ferdinandeum).

SCHARNAGEL Franz Sebastian
Né le 4 mai 1791 à Bamberg. Mort le 13 avril 1837 à Bamberg. XIXe siècle. Allemand.
Peintre d'histoire et lithographe.
Élève de Joseph Dorn. Il fréquenta l'Académie de Munich en 1811, et retourna à Bamberg, en 1815. On cite de lui un *Martyre de saint Barthélemy*.

SCHARNER C.
XIXe siècle. Allemand.
Peintre de miniatures, peintre de compositions religieuses.
Musées : Munich (Mus. de la résidence) : *Sainte Madeleine*.

SCHARNER Michael
XVIIe siècle. Actif à Munich de 1666 à 1676. Allemand.
Peintre de portraits, miniatures.
Le Musée de la Résidence à Munich conserve de lui plusieurs portraits de la famille princière de Bavière.

SCHARNER Thomas Mathias
XVIIe siècle. Actif à Vienne en 1691. Autrichien.
Portraitiste en miniatures.

SCHARNHORST H.
XVIIIe siècle. Actif au début du XVIIIe siècle. Suédois.
Portraitiste.

SCHAROLD Carl
Né en 1811 à Würzburg. Mort vers 1865 à Würzburg. XIXe siècle. Allemand.
Peintre d'architectures et de paysages.
Le Musée Municipal de Munich conserve de lui *Intérieur de la cathédrale de Brienne, Intérieur de la cathédrale d'Ulm* et *Vue de Vérone*.

SCHARPF Erasmus ou Asmus
XVIe siècle. Actif à Nördlingen de 1543 à 1575. Allemand.
Peintre de cartes et graveur.
Fils de Franz Scharpf.

SCHARPF Franz, dit Tausendschön
XVIe siècle. Actif à Nördlingen de 1522 à 1543. Allemand.
Peintre de cartes et graveur.
Père d'Erasmus Scharpf.

SCHARRATH Karl
Né le 10 août 1870 à Bielefeld (Rhénanie-Westphalie). Mort en mars 1907 à Stuttgart. XIXe-XXe siècles. Allemand.
Sculpteur.
Il fut élève de l'académie des beaux-arts de Düsseldorf. Il travailla à Stuttgart.

SCHARRER Oskar Wolfgang
Né le 15 décembre 1879 à Mühldorf-sur-l'Inn. XXe siècle. Allemand.
Peintre de figures, paysages, graveur, illustrateur.
Il fut élève de Heinrich Knirr et de Moritz Heymann. Il collabora aux revues *Fliegende Blätter* et *Meggendorfer Blätter*.

SCHARSIG Carl Friedrich
Né en 1766. Mort le 22 octobre 1808 à Dresde. XVIIIe-XIXe siècles. Allemand.
Paysagiste.
Il exposa à Dresde en 1777, et travailla après 1799 comme peintre sur porcelaine dans cette ville.

SCHART Georg ou Jürgen, l'Ancien
Né vers 1630. XVIIe siècle. Allemand.
Peintre.
Il fut reçu maître en 1655 à Dantzig.

SCHART Georg, le Jeune
Né à Dantzig. Mort le 21 décembre 1712 à Breslau. XVIIe-XVIIIe siècles. Allemand.
Peintre.
Il fut maître à Breslau en 1687.

SCHART Johann ou Jan Gregor von der. Voir SCHARDT

SCHART Nathanaël
Mort en 1683. XVIIe siècle. Actif à Dantzig. Allemand.
Peintre.
Peut-être fils de Georg Schart l'Ancien.

SCHARTMANN Emil Adalbert
Né en 1809 à Berlin. XIXe siècle. Allemand.
Peintre de fleurs.
Élève de l'Académie de Berlin et de Herbig, puis, à Düsseldorf, de Sohn. Il travailla à Berlin.

SCHARTOW Marianne
Née le 27 octobre 1856 à Francfort-sur-le-Main. XIXe siècle. Active à Berlin. Allemande.
Peintre de paysages.

SCHARWIN Jakof Vassiliévitch. Voir CHARVINE

SCHARY Saul
Né en 1904. Mort en 1978. XXe siècle. Américain.
Peintre de figures, portraits.
Ventes Publiques : New York, 28 mai 1992 : *Pierrot* 1929, h/t (146,8x114,3) : **USD 19 800** – New York, 23 sep. 1992 : *Portrait de Arshile Gorky*, h/t (71x56) : **USD 2 750**.

SCHATEN Hubert
XVIIe siècle. Travaillant à Copenhague de 1675 à 1696. Danois.
Graveur au burin.
Il grava surtout des portraits.

SCHATT Joseph. Voir SCHAD

SCHATT Michaële-Andrea
XXe siècle. Française.
Peintre. Abstrait.
Elle fut élève de l'école nationale des beaux-arts de Paris, où elle a participé à une exposition collective en 1995. Elle a montré ses œuvres dans des expositions personnelles : régulièrement à la galerie Zürcher à Paris ; 1996 CRAC Alsace à Altkirch et Maison des Associations de Bart.
Ses peintures sont constituées de strates, feuilles transparentes porteuses de signes, de figures, reportées par empreinte les unes sur les autres. De ce procédé, qui évoque parfois le test de Rorschach, naissent des œuvres foisonnantes, difficiles à déchiffrer, à tendance abstraite du fait de la superposition. On cite les séries : *Boîtes de Pandore – Jeux finis, jeux infinis – L'Éloge du pli*.
Bibliogr. : Eric Suchère : *Les Mille-feuilles de Michaële-Andréa Schatt*, Beaux-Arts, n° 144, Paris, avr. 1996 – Eric Suchère : *Michaële-Andréa Schatt*, in : *Art Press*, n° 227, Paris, 1997.

Musées : Paris (FNAC) : *Vanité* 1994, empreinte.
Ventes Publiques : Paris, 30 jan. 1989 : *Composition* 1987, techn. mixte/ (130x97) : **FRF 9 000** – Copenhague, 22-24 oct. 1997 : *Arbre rouge* 1988, h/t (146x112) : **DKK 9 000**.

SCHATTANEK Karl
Né le 28 mars 1890 à Vienne. XXe siècle. Autrichien.
Peintre, graveur.
Il vécut et travailla à Innsbruck. Il pratiqua la gravure sur bois.

SCHATTENHOFER Amalia von, née Baader
Née en 1763 à Erding. Morte vers 1840. XVIIIe-XIXe siècles. Allemande.
Peintre et graveur au burin amateur.
Élève de J. Dorner à Munich. Elle grava des portraits et des copies de Rembrandt et de maîtres italiens.

SCHATTENSTEIN Nikol ou Nicolaus
Né en 1877 à Poniémon (près de Kovno). Mort en 1954. XXe siècle. Actif aux États-Unis. Russe.
Peintre de portraits.
Il étudia à l'académie des beaux-arts de Vienne et Rome. Il obtint deux médailles d'or à l'Exposition internationale de Vienne et une mention honorable au Salon de Paris.
Musées : Cracovie (Mus. Nat.) – New York – Vienne.
Ventes Publiques : New York, 28 mai 1982 : *La lecture*, h/t (69,2x99,7) : **USD 2 600** – New York, 29 avr. 1988 : *Portrait de femme*, h/t (200x123,2) : **USD 11 550** – Londres, 12 juin 1996 : *Portrait de Mrs Rosenfeld* 1907, h/t (159x130) : **GBP 2 300**.

SCHATZ Bezalel
Né en 1912 à Jérusalem. XXe siècle. Israélien.
Peintre. Abstrait-lyrique.
Il est le fils du sculpteur Boris Schatz. Il fit ses études à Paris et New York.
Il participe à des expositions de groupe en Israël ainsi qu'aux États-Unis, à Londres et Paris.
Il pratique une abstraction calligraphique se rattachant au courant lyrique international.
Bibliogr. : Michel Seuphor : *Dict. de la peinture abstraite*, Hazan, Paris, 1957.

SCHATZ Boris
Né le 23 décembre 1867 à Vorno. Mort le 23 mars 1932 à Denver. XIXe-XXe siècles. Actif en Bulgarie, en Israël. Russe.
Sculpteur, décorateur.
Israélite venu en Bulgarie après 1878, il fit ses études à Varsovie et Paris. Il enseigna à l'académie des beaux-arts ouverte à Sofia, après la libération du joug turc. Ayant gagné ensuite l'état d'Israël, il y fonda la première académie des beaux-arts. Il fut aussi critique d'art.
On le considère comme le fondateur de l'école sculpturale bulgare.
Musées : Sofia (Mus. Nat.) : *La Mère de Moïse*.

SCHATZ David
XVIe-XVIIe siècles. Actif à Colditz, de 1599 à 1612. Allemand.
Sculpteur sur bois.
Il a sculpté la chaire renaissance de l'église Saint-Nicolas de Döbeln.

SCHATZ Felix
Né en 1847 à Thaur. Mort le 26 janvier 1905 à Innsbruck. XIXe siècle. Autrichien.
Peintre et illustrateur.
Il fit ses études à Innsbruck et à Munich. Il travailla surtout comme dessinateur de cartons pour des vitraux.

SCHATZ Louise
Née en 1916. XXe siècle. Active depuis 1950 aux États-Unis. Israélienne.
Peintre, aquarelliste.
Elle fit ses études en Californie.
Elle participe à des expositions collectives, notamment à celles consacrées à l'art israélien aux États-Unis, à Londres et à Paris. À la Triennale de Milan en 1954, elle obtint une médaille d'argent.
Ses œuvres révélèrent d'abord l'influence poétique de Paul Klee, puis évoluèrent vers une abstraction plus prononcée.
Bibliogr. : Bernard Dorival, sous la direction de : *Peintres contemp.*, Mazenod, Paris, 1964.

SCHATZ M.
XVIIe siècle. Actif dans la seconde moitié du XVIIe siècle. Allemand.
Peintre.
Il a peint en 1671 une *Descente de croix* dans l'église Notre-Dame de Lübeck.

SCHATZ Otto Rudolf
Né en 1900 à Vienne. Mort en 1961 à Vienne. XXe siècle. Autrichien.
Graveur, peintre de portraits, paysages.
Il fut élève de l'école des arts appliqués de Vienne. En 1936, il séjourne aux États-Unis. En 1938, il est forcé d'émigrer en Tchécoslovaquie, où il sera interné dans un camp de travail en 1944. En 1947, il reçut le prix de gravure de la ville de Vienne.
Il réalisa de nombreuses gravures sur bois consacrées au thème du monde du travail, puis, son travail subissant la censure, avec la montée du nazisme, il réalisa des paysages et portraits.
Bibliogr. : In : Catalogue de l'exposition *Les Années trente en Europe. Le temps menaçant*, musée d'Art moderne de la ville, Paris, 1997.
Ventes Publiques : Vienne, 4 déc. 1984 : *New York*, aquar. (46,5x40,5) : **ATS 25 000** – Vienne, 3 déc. 1986 : *New York*, aquar. (52,5x39) : **ATS 28 000**.

SCHATZBERGER Michael
XIXe siècle. Travaillant vers 1820. Allemand.
Lithographe.

SCHÄTZIG Adolph
XIXe siècle. Actif à Berlin en 1836. Allemand.
Graveur.

SCHATZLE Kristof
XXe siècle. Belge.
Peintre. Abstrait.
Il expose en Belgique.

SCHAUB J. Friedrich Wilhelm
XVIIIe siècle. Actif à Berlin de 1776 à 1788. Allemand.
Peintre de paysages, aquafortiste, dessinateur.
Le Cabinet d'Estampes de Berlin conserve un dessin de cet artiste.

SCHAUBERG Dorothea. Voir MENN

SCHAUBERGER Johann Georg
Mort le 14 décembre 1744 à Brünn. XVIIIe siècle. Autrichien.
Sculpteur et stucateur.
Il travailla à Olmütz et à Brünn où il sculpta des tabernacles, des fonts baptismaux, des autels et des chaires.

SCHAUBROECK ou Schaubrock. Voir SCHOUBROECK Pieter

SCHAUE Hanns Georg
XVIIIe siècle. Actif à Furth vers 1700. Allemand.
Peintre.
Il exécuta des peintures dans l'église de Berg en Bavière.

SCHAUER. Voir aussi SCHAUR

SCHAUER Franz ou Schaur
Mort avant 1730. XVIIIe siècle. Actif à Munich. Allemand.
Peintre.
Il travailla pour la Cour ainsi que pour des églises et des couvents de Munich.

SCHAUER Franz ou Schaur
XIXe siècle. Actif à Munich en 1842. Allemand.
Peintre.

SCHAUER Franz Sebastian ou Schaur ou Schaurd
XVIIIe siècle. Actif à Salzbourg. Autrichien.
Graveur au burin.
Il grava des ex-libris, des allégories et des calendriers.

SCHAUER Friedrich
XIXe siècle. Actif à Berlin. Allemand.
Dessinateur et graveur sur acier.
Il exposa à Berlin en 1840 et en 1842. Il grava plusieurs portraits.

SCHAUER Gustav
Né le 24 juin 1826 à Beeskow. Mort le 8 janvier 1902 à Berlin. XIXe siècle. Allemand.
Peintre d'histoire.
Élève de Piloty.

SCHAUER Hans Jörg
XVIIe siècle. Allemand.

Peintre de compositions religieuses.
Actif à Neustift, il travailla à l'autel du chœur de la cathédrale de Freising en 1624.

SCHAUER Johann Georg ou Schaur
XVIIe siècle. Allemand.
Peintre de portraits, graveur.
Il travaillait à Augsbourg à la fin du XVIIe siècle. Il grava des portraits de religieux et de Pères de l'Église. Il privilégia la technique au grattoir.

SCHAUER Josef
XIXe siècle. Actif à Seekirchen au début du XIXe siècle. Autrichien.
Peintre.
Il peignit en 1808 un chemin de croix à Kirchberg.

SCHAUER Joseph Anton
XVIIIe siècle. Actif à Olmütz. Autrichien.
Graveur de portraits à la manière noire.

SCHAUER Joseph Christian
XVIIIe siècle. Travaillant en 1749. Allemand.
Peintre.
Il exécuta un tableau d'autel pour l'église du Saint-Esprit d'Ingolstadt.

SCHAUER Leopold
Né le 2 mai 1841 à Mileschau (Bohême). XIXe siècle. Autrichien.
Aquarelliste.
Élève des Académies de Prague, de Dresde et de Vienne. Il s'établit dans cette dernière ville.

SCHAUER Mathias
XVIIIe-XIXe siècles. Actif à Seekirchen. Autrichien.
Peintre.
Il peignit des chemins de croix.

SCHAUER Nicolaus ou Schaur
XVIIe siècle. Actif à Schleusingen vers 1680. Allemand.
Portraitiste.

SCHAUER Otto
Né en 1923 à Stuttgart (Bade-Wurtemberg). Mort en 1985. XXe siècle. Actif depuis 1950 en France. Allemand.
Peintre de figures, paysages, natures mortes.
Il reçut les conseils d'Anton Kolig et de Willi Baumeister.
Il montra ses œuvres dans des expositions personnelles à Paris en 1952, 1963, au Centre national d'Art contemporain en 1972 ; ainsi que : 1971 Maison des Arts et Loisirs de Laon.
Willi Baumeister influença sa première manière. Ensuite, il revint à une figuration poétique, dans des natures mortes, des paysages, des figures, dans des compositions qui, sans pouvoir être dites surréalistes, ont gagné, par leur climat d'étrangeté, l'estime de peintres tels Hélion et Balthus.
BIBLIOGR. : Catalogue de l'exposition : *Otto Schauer*, CNAC, Paris, 1972.
VENTES PUBLIQUES : PARIS, 27 fév. 1996 : *Le Cœur de Linas* 1955, h/t (46x55) : FRF 18 000.

SCHAUERTE Hermann ou Sutoris
XVIIe siècle. Actif à Winkhausen. Allemand.
Sculpteur.
Il travailla à Attendorn, à Berghausen et à Dorlar.

SCHÄUFEL Joseph Ignaz. Voir SCHEUFEL

SCHAUFELBERGER Johann Jakob
Né le 21 mai 1702 à Zurich. Mort en 1763 à Zurich. XVIIIe siècle. Suisse.
Peintre de paysages, graveur.
Il grava au burin un ouvrage intitulé *Paysans italiens*, daté de 1742.

SCHAUFELEIN Hans Léonard ou Leonhard. Voir SCHÄUFFELIN

SCHAUFF Johann Nepomuk ou Schauf
Né le 16 mai 1757 à Hermanmestec (Bohême). Mort le 31 mai 1827 à Varasdin. XVIIIe-XIXe siècles. Autrichien.
Peintre d'histoire, architectures, graveur.
Il fut également écrivain et éditeur.

SCHÄUFFELEN Konrad Balder
Né en 1929 à Ulm (Bade-Wurtemberg). XXe siècle. Allemand.
Artiste.
Il vit et travaille à Munich.

Il a participé en 1992 à l'exposition *De Bonnard à Baselitz – Dix ans d'enrichissements du cabinet des estampes 1978-1988* à la Bibliothèque nationale de Paris.
Il pratique la poésie concrète et visuelle.
MUSÉES : PARIS (BN) : *Nadel Buch* 1975.

SCHÄUFFELIN Hans Léonard ou Leonhard ou Schaufele, Schäufelein, Schäuffelein, Scheifelin, Schenfelein, Schenflein ou Schoyffelin
Né vers 1480 à Nuremberg. Mort entre 1538 et 1540 à Nördlingen, certains biographes le font mourir à Nuremberg. XVIe siècle. Allemand.
Peintre d'histoire, compositions religieuses, batailles, portraits, graveur, dessinateur, illustrateur.
Élève et aide, jusque vers 1505, d'A. Dürer, il adopta son style, non sans talent. Sa première œuvre connue est la peinture du retable d'Ober-Sankt-Veit, dont le dessin avait été exécuté par Dürer. Vers 1509, il était dans le Tyrol et à Augsbourg. En 1515, il devint bourgeois de Nördlingen, ce qui paraît lui avoir valu, de la part des magistrats de sa ville natale, l'interdiction d'y revenir. Parmi ses peintures, il convient de citer : *Le siège de Bethulie*, une *Histoire de Judith*, le *Retable Ziegler*, *La Cène*, *Le Christ mort*, une *Descente de Croix*. Schäuffelin grava peu lui-même ; il exécutait les dessins sur bois. Il a illustré en grande partie le roman du « Theuerdank ».
Son imagination égalait son savoir et ses œuvres sont fort intéressantes.

BIBLIOGR. : Fr. Winkler : *Die Zeichnungen Hans Süss von Kulmbachs und Hans Leonhard Schäufeleins*, Deutscher Verein für Kunstwissenschatt, Berlin 1942 – Pierre du Colombier, in : *Diction. Univers. de l'Art et des Artistes*, Hazan, Paris, 1967 – Karl Heinz Schreyl : *Hans Schäüffelein : the graphic work*, Alan Wofsy Fine Arts, San Francisco, 1990.
MUSÉES : AIX-LA-CHAPELLE : *Six scènes de la Passion* – ANHAUSSEN (église) : *Couronnement de la Vierge, seize panneaux* – AUGSBOURG (Gal. Nat.) : *Saint Ulrich entre au couvent de Saint-Gall* – *Saint Ulrich promu à l'épiscopat* – BÂLE : *Portrait d'un homme* – *La Vierge avec l'Enfant et saint Jean* – BAMBERG (Gal. Nat.) : *Couronnement d'épines* – BERLIN : *Saint Jérôme* – *Adoration de l'Agneau* – *La Sainte Cène* – BESANÇON : *Portrait d'un homme* – BONN : *Saint Jérôme* – FLORENCE : *Saint Pierre marchant sur les eaux* – *Martyre de saint Paul* – *Saint Pierre délivré de prison par l'Ange* – *Saint Pierre et saint Paul menés en prison* – *Prédication de saint Pierre* – GRAN : *Adoration et Circoncision* – HALLE : *Le Christ dit adieu aux Saintes Femmes* – HAMBOURG (Kunsthalle) : *Nativité* – INNSBRUCK (Ferdinandeum) : *Adoration des rois* – KARLSRUHE (Kunsthalle) : *Crucifiement* – LEIPZIG : *Flagellation du Christ* – MAYENCE : *Lapidation de saint Étienne* – MUNICH : *Mort de la Vierge* – *Mise en croix* – *Couronnement de la Vierge* – *Le Christ tombant sous la croix* – *Le Christ sauvant Pierre des flots* – *Couronnement d'épines et blasphème*, deux fois – *La Vierge recevant d'un ange une palme* – *La fuite en Égypte* – *Enterrement de la Vierge* – *Saint Pierre ressuscite des morts* – *Libération de saint Pierre* – *Le Christ devant Pilate* – *Le Christ au Mont des Oliviers* – MUNICH (Alte Pina.) : *Crucifixion de saint Pierre* – *Ecce Homo* – *Le Christ rencontre sa mère et saint Jean* – *Érection de la croix* – *Tête du Christ* – *Saint Ulrich guérit des malades* – NÖRDLINGEN (Hôtel de Ville) : *Le Siège de Bethulie* fresque – NÖRDLINGEN : *Histoire de Judith* – *Retable Ziegler* – NUREMBERG : *Christ en croix* – *Sainte Brigitte* – *Saint Onuphre*, deux fois – *Saint Jérôme* – *Délivrance de saint Pierre* – *La Vierge et les Apôtres* – *Saint Martin, pape* – *Saint Laurent* – *Ecce Homo* – *Portrait de vieillard* – NUREMBERG (cathédrale) : *Le Christ mort* – NUREMBERG (église Saint-Georges) : *Descente de Croix* – PRAGUE (Rudolfinum) : *Saint Jérôme* – SCHLEISSHEIM : *Flagellation* – *Le Christ au ruisseau au bord du Cédron* – *Ecce Homo* – *Portrait de l'abbé Alexander Hummel von Deggingen* – STUTTGART : *Suzanne et les vieillards* – *Adoration des mages*, fragment – ULM (cathédrale) : *La Cène* – VARSOVIE (Mus. Nat.) : *Portrait d'un homme* – VIENNE : *Portraits d'homme et de femme* – *Autel à trois battants* – VIENNE (Gal. Liechtenstein) : *Visitation* – WIESBADEN : *Portrait d'homme*.
VENTES PUBLIQUES : COLOGNE, 1862 : *Le Christ assis dans l'avant-cour du palais de Pilate* : **FRF 225** ; *Marie et Joseph vont à la rencontre d'Élisabeth* : **FRF 191** ; *Adoration des Mages* : **FRF 105** –

PARIS, 1882 : *Personnages groupés*, pl. : FRF 95 – PARIS, 1892 : *Ecce Homo* : FRF 1 410 – PARIS, 1898 : *L'ensevelissement du Christ*, dess. à la pl. : FRF 51 – AMSTERDAM, 15-18 juin 1908 : *Un pape recevant de la main d'un évêque les règlements écrits d'un nouvel ordre* : FRF 3 360 – LONDRES, 20 mai 1927 : *La Crucifixion* : GBP 94 – LONDRES, 7 mai 1937 : *Simon de Montfort* : GBP 409 – LONDRES, 19 déc. 1941 : *Portrait de femme* : GBP 315 – NEW YORK, 5 nov. 1942 : *Assomption de la Vierge* : USD 475 – LONDRES, 12 juil. 1946 : *L'empereur Maximilien* : GBP 336 – PARIS, 20 mars 1953 : *La Circoncision* : FRF 160 000 – LONDRES, 14 mai 1958 : *La Résurrection* : GBP 1 100 – LONDRES, 2 juil. 1965 : *La Vierge et saint Jean* : GNS 1 800 – LONDRES, 26 juin 1970 : *L'Adoration des Rois Mages au recto, La Flagellation du Christ au verso* : GNS 10 000 – LONDRES, 14 mai 1981 : *La Bataille de Pavie*, grav./bois (76x119,3) : GBP 1 800 – LONDRES, 9 avr. 1981 : *Le Christ prenant congé de sa mère 1510*, pl. (27,4x21) : GBP 42 000 – LONDRES, 30 juin 1986 : *Autoportrait*, craie noire et lav. (17,7x12,7) : GBP 120 000 – AMSTERDAM, 22 mai 1990 : *Portrait d'une dame*, h/pan. (45x30) : NLG 207 000.

SCHÄUFFELIN Hans, le Jeune ou **Schaufelein** ou **Schuffelin** ou **Sciffelin**
Né après 1515 à Nördlingen. Mort vers 1582 à Fribourg (Suisse). XVIe siècle. Allemand.
Peintre et dessinateur.
Fils de Hans Leonhard Schäuffelin. Il travaillait à Fribourg et pour le monastère d'Einsiedeln. Certains biographes donnent 1542 comme sa date de naissance, ce qui le ferait naître deux ans après la mort de son père.

H ▶ S ℌ ⌐ ⊶ ℳ

SCHAUFUSS Heinrich Gotthelf
Né le 20 octobre 1760 à Chemnitz. Mort le 19 mai 1838 à Meissen. XVIIIe-XIXe siècles. Allemand.
Miniaturiste et graveur au burin.
Élève de J. E. Schœnau. Il grava d'après Van Dyck, Mengs, Solimène.

SCHAUM Bernhard
Né vers 1880. Mort le 26 octobre 1916. XXe siècle. Allemand.
Peintre, illustrateur.
Il travailla à Berlin.

SCHAUM Johann Valentin
Né le 16 avril 1714 à Fulda. Mort le 15 décembre 1771 à Fulda. XVIIIe siècle. Allemand.
Sculpteur et modeleur de porcelaine.
Il travailla pour la cathédrale et la Manufacture de porcelaine de Fulda.

SCHAUMAN Sigrid
Né en 1877. Mort en 1979. XXe siècle. Finlandais.
Peintre de paysages.
VENTES PUBLIQUES : LONDRES, 16 mars 1989 : *Une colline avec des sapins*, h/cart. (31x21,5) : GBP 8 250.

SCHAUMANN Christoph
XVIe siècle. Actif à Mindelheim entre 1503 et 1522. Suisse.
Peintre.

SCHAUMANN Ernst
Né le 7 février 1890 à Königsberg (Prusse-Orientale). XXe siècle. Allemand.
Peintre de sujets militaires, animaux, paysages.
Il fut élève de Paul Friedrich Meyerheim, d'Otto Heichert et Ludwig Dettmann.
MUSÉES : KALININGRAD, ancien. Königsberg – RIGA.

SCHAUMANN Heinrich ou **Wilhelm Heinrich**
Né le 2 février 1841 à Tubingen. Mort le 6 juillet 1893 à Stuttgart. XIXe siècle. Allemand.
Peintre de genre et animalier.
Élève de Funk, Nener et Rustige à l'École des Beaux-Arts de Stuttgart. Il se fixa à Munich. On voit de lui au Musée de Munich *Singe jouant avec un chien*, et à celui de Stuttgart, *Fête populaire à Cannstatt*.
VENTES PUBLIQUES : COLOGNE, 26 mars 1982 : *Les musiciens du village*, h/t (63x67) : DEM 10 000.

SCHAUMANN Johann Carl
Né le 12 juillet 1721 à Nuremberg. Mort en 1787 ou 1795. XVIIIe siècle. Allemand.
Sculpteur-modeleur de cire.
Il sculpta sur cire des portraits, des animaux et des fruits.

SCHAUMANN Johann Christoph
XVIIIe siècle. Actif à Nuremberg vers 1725. Allemand.
Peintre de portraits.

SCHAUMANN Ruth
Née le 24 août 1899 à Hambourg. XXe siècle. Allemande.
Sculpteur, graveur.
Elle fut élève de Joseph Wackerle. Elle écrivit aussi de la poésie. Elle vécut et travailla à Munich.
Elle sculpta des statues religieuses et des crucifix, notamment en bois de tilleul.
MUSÉES : MUNICH (Gal. mun.).

SCHAUMBERGER Cajetan
Né à Graz. XVIIIe siècle. Actif dans la seconde moitié du XVIIIe siècle. Autrichien.
Peintre de décorations et architecte.
Il s'établit à Brünn et travailla pour le Théâtre et la Diète de cette ville.

SCHAUMBERGER Johann Martin
Mort en 1712. XVIIIe siècle. Actif à Salzbourg. Autrichien.
Peintre.
Il exécuta de nombreux tableaux d'autel pour des églises de Salzbourg et des environs.

SCHAUMBURG Jules ou **Julius**
Né à Anvers. XIXe siècle. Belge.
Peintre de marines, graveur.
Il fut élève de Schaefels. Il travaillait vers 1861. Il gravait à l'eau-forte et au burin.
VENTES PUBLIQUES : AMSTERDAM, 25 avr. 1990 : *Marine 1860*, h/t (52x66) : NLG 8 050.

SCHAUMEYER Carl Gottfried
Né en 1778 à Nuremberg. Mort en 1811 à Nuremberg. XIXe siècle. Allemand.
Dessinateur et peintre de paysages, de décorations et de décors et aquafortiste.
Il fit ses études à Dresde et à Stuttgart et travailla à Nuremberg.

SCHAUMPFEFFER Hans
XVIe siècle. Allemand.
Sculpteur.
Il travailla pour l'Hôtel de Ville d'Andernach de 1572 à 1577.

SCHAUPP Johann Christoph
Né le 1er septembre 1685 à Biberach. Mort le 20 novembre 1757 à Biberach. XVIIIe siècle. Allemand.
Médailleur et tailleur de camées.
Il tailla une série de cent quatre-vingt-dix-sept têtes d'empereurs romains et son portrait sur cornaline.

SCHAUPP Richard
Né le 17 novembre 1871 à Saint-Gall. XIXe-XXe siècles. Actif en Allemagne. Suisse.
Peintre, graveur, illustrateur.
Il fut élève de Karl Raupp, Wilhelm von Lindenschmit et Wilhelm von Diez. Il vécut et travailla à Munich.

SCHAUR. Voir aussi **SCHAUER**

SCHAUR Franz. Voir **SCHAUER**

SCHAUR Franz Sebastian. Voir **SCHAUER**

SCHAUR Georg
XVIIIe siècle. Actif à Rottenbourg au début du XVIIIe siècle. Allemand.
Peintre.
Il travailla à Schatzhofen en 1710.

SCHAUR Hanns
XVe-XVIe siècles. Actif de 1465 à 1520. Allemand.
Peintre, illustrateur.
Il travailla à Cracovie, à Munich et à Augsbourg. Le British Museum de Londres possède de lui un manuel de confession avec illustrations, et le Musée Germanique de Nuremberg, un *Rosaire* illustré.

SCHAUR Johann Adam
Mort en 1797 à Augsbourg. XVIIIe siècle. Allemand.
Peintre à fresque, de compositions murales.
Il travailla à Harthausen. On cite ses peintures de façades.

SCHAUR Johann Georg
XVIIe siècle. Allemand.
Peintre.
Il travailla à Weihmichl et à Rottenbourg.

SCHAUR Johann Georg. Voir aussi **SCHAUER**

SCHAUR Nicolaus. Voir **SCHAUER**

SCHAURD Franz Sebastian. Voir **SCHAUER**

SCHAUROTH Lina von
Née le 9 décembre 1875 à Francfort-sur-le-Main (Hesse). XXe siècle. Allemande.
Peintre verrier, graveur.
Elle fut élève de Wilhelm Trübner et de Ludwig Hohlwein.

SCHAUSS Ferdinand
Né le 27 octobre 1832 à Berlin. Mort le 20 octobre 1916 à Berlin. XIXe-XXe siècles. Allemand.
Peintre de compositions religieuses, scènes de genre, nus, portraits.
Il fut élève de Steffeck à Berlin et de L. Cogniet à Paris. Il visita l'Angleterre, la Hollande, l'Italie et l'Espagne. Professeur à l'École des Beaux-Arts de Weimar de 1874 à 1876, il se fixa ensuite à Berlin. Il exposa dans cette ville à partir de 1866.
MUSÉES : OLDENBOURG (Mus. prov.) : *Nu féminin en plein air*.
VENTES PUBLIQUES : NEW YORK, 14 jan. 1977 : *Baignade dans la rivière*, h/t (40x50) : **USD 1 700** – COLOGNE, 18 mars 1983 : *Le Repas rustique*, h/t (83,5x103,5) : **DEM 14 500** – LONDRES, 1er déc. 1989 : *Paix après la tempête*, h/t (109x195,5) : **GBP 6 050** – NEW YORK, 28 mai 1992 : *Saint Jean-Baptiste enfant*, h/t (157,5x125,7) : **USD 22 000** – PARIS, 16 juin 1997 : *Méditation*, h/t (35x25,5) : **FRF 32 000**.

SCHAUSS Martin
Né le 25 septembre 1867 à Berlin. Mort en janvier 1927 à Berlin. XIXe-XXe siècles. Allemand.
Sculpteur de figures, bustes, médailleur.
Il fit ses études aux académies des beaux-arts de Berlin et de Rome.
MUSÉES : BERLIN (Gal. Nat.) : *Garçon au coq* – BRUNSWICK : *Sieste* – DRESDE (Albertinum et Hildersheim) : *Buste de Hermann Prell* – DÜSSELDORF (Mus. muni.) : *Flore*.

SCHAUTA Friedrich, appelé aussi **Moos**
Né le 6 janvier 1822 à Vienne. Mort le 10 septembre 1895 à Bades (près de Vienne). XIXe siècle. Autrichien.
Peintre de fleurs, de fruits et d'animaux.
Il est parfois appelé par erreur Friedrich Schanta. Il fut élève de J. Höger et de F. Steinfeld. Il vécut et travailla entièrement à Vienne.

SCHAVENIUS Johann Nicolai
XVIIIe siècle. Actif à Drontheim. Norvégien.
Portraitiste et peintre d'histoire.
Il a peint une *Crucifixion* qui se trouve dans l'église Notre-Dame de Drontheim.

SCHAVIJE Louiza. Voir **STAPLEAUX**

SCHAW William
Né en 1550 en Écosse. Mort en avril 1602 à Edimbourg. XVIe siècle. Britannique.
Architecte et dessinateur.
Il était « maître d'œuvres » du roi d'Écosse Jacques VI. Il fit, notamment, des travaux à Holyrood et des réparations à Dunfermline. Il accompagna son souverain en Danemark et fut fort bien accueilli par la reine Anne souveraine de ce pays. Quelques dessins de l'artiste écossais sont conservés au château de Fredensborg. On lui attribue également d'importants dessins conservés à Holyrood. La reine de Danemark le nomma son chambellan et lui fit élever un monument à l'abbaye de Dunfermline.

SCHAWBERG Johann Heinrich ou **Jean Henri Van** ou **Schawbergh, Schouwenbergh**
Né le 18 novembre 1717 à Anvers. Mort en 1760. XVIIIe siècle. Éc. flamande.
Graveur au burin.
Fils de Peter Joseph Schawberg. Il travailla surtout à Cologne où il grava des portraits et des sujets religieux.

SCHAWBERG Peter Joseph
Mort après 1722. XVIIIe siècle. Allemand.
Graveur au burin.
Père de Johann Heinrich Schawberg. Il grava un *Arbre généalogique du Christ* et un *Portrait du pape Benoît XIII*.

SCHAWINSKY Xanti
Né en 1904 à Bâle. Mort en 1979 à Locarno. XXe siècle. Actif depuis 1936 aux États-Unis. Suisse.

Peintre de paysages, peintre de décors de théâtre, multimédia, technique mixte.
Il était d'origine suisse. Il eut une formation d'architecte, puis étudia au Bauhaus de 1924 à 1929, s'y livrant à des activités diverses : peinture, design, photographie, arts graphiques, et surtout théâtre. Il pratiqua la décoration de 1929 à 1933 à Magdebourg, de 1933 à 1936 en Italie. Sur la demande de Josef Albers, il émigra aux États-Unis en 1936 et devint professeur de peinture au Black Mountain College (Caroline du Nord), poursuivant son travail personnel et atteignant sa maturité. Dès 1938 il se consacra à la peinture et, à partir de 1961, il partagea son temps entre les États-Unis et la Suisse où il réalisa des scènes de montagnes et les séries *Éclipse*.

BIBLIOGR. : Catalogue de l'exposition : *Bauhaus*, musée national d'Art moderne, Paris, 1969.
VENTES PUBLIQUES : ROME, 21 mars 1989 : *Skyline 1954*, h/t (30,5x30,5) : **ITL 2 000 000** – MILAN, 8 nov. 1989 : *Double éclipse*, h/t/tulle (148,5x203) : **ITL 6 500 000** – LUCERNE, 24 nov. 1990 : *Sans titre 1975*, h. et techn. mixte/pap. (51x41) : **CHF 4 000** – LUCERNE, 23 mai 1992 : *Composition 1961*, h/t (30x30) : **CHF 6 600** – MILAN, 23 juin 1992 : *Composition 1974*, appareil de télévision peint (70x60) : **ITL 3 000 000** – NEW YORK, 29 sep. 1993 : *La famille Finney 1960*, h/rés. synth. (120,7x121,9) : **USD 2 415** – AMSTERDAM, 31 mai 1995 : *Femme allongée 1914*, aquar. et encre/pap./cart. (42,5x94) : **NLG 2 124**.

SCHAWR Hans. Voir **SCHAUR Hanns**

SCHAXEL Blasius
XVIIIe siècle. Actif à Herbolzheim. Allemand.
Sculpteur sur bois.
Il a sculpté l'autel et le buffet d'orgues de l'église d'Allmannsweier en 1783.

SCHAYCK Adriaan Jansz Van
XVIIe siècle. Travaillant à Utrecht en 1635. Hollandais.
Peintre verrier.

SCHAYCK Cornelis
XVIe siècle. Actif à Utrecht de 1558 à 1576. Hollandais.
Peintre.
Frère d'Ernst II Schayek. Membre de la Gilde en 1569.

SCHAYCK Ernst I
Mort avant 1509. XVe siècle. Hollandais.
Peintre de compositions religieuses.
Père de Jan. Il a peint un tableau pour le maître-autel de la cathédrale d'Utrecht en 1496.

SCHAYCK Ernst II
XVIe siècle. Éc. flamande.
Peintre de compositions religieuses.
Fils de Joachim et père d'Ernst III. Il travailla à Utrecht de 1558 à 1569. On lui attribue une *Lapidation de saint Étienne*.
MUSÉES : AMSTERDAM (Mus. Nat.) : *Lapidation de saint Étienne*.

SCHAYCK Ernst III
XVIe-XVIIe siècles. Hollandais.
Peintre de sujets mythologiques, compositions religieuses, dessinateur.
Fils d'Ernst II. Il travailla en Italie de 1567 à 1626. Il peignit des tableaux d'autel pour les églises d'Appignano, de Camerano, de Castelfidardo, de Filottrano, de Lugo, de Recanati et de Sanseverino.
MUSÉES : DARMSTADT (Cab. des Estampes) : *Hercule*, dessin – UTRECHT (Mus. Central) : *Saint Sébastien et Saint Roch*.

SCHAYCK Evert
XVIe siècle. Actif à Utrecht entre 1515 et 1574. Hollandais.
Peintre.
Le Musée Municipal d'Utrecht conserve de lui un plan de la ville d'Utrecht.

SCHAYCK Govert
XVIe siècle. Actif à Utrecht à partir de 1582. Hollandais.
Peintre.
Il a peint une *Vue de la basilique Saint-Pierre de Rome*.

SCHAYCK Jan
Mort avant 1531. XVIe siècle. Éc. flamande.
Sculpteur.
Il travailla à Utrecht de 1500 à 1512. Il sculptait sur bois.

SCHAYCK Joachim
XVIe siècle. Actif à Utrecht dans la première moitié du XVIe siècle. Hollandais.
Peintre.
Père d'Ernst II Schayck et de Cornelis Schayck.

SCHAYENBORGH Pieter Van. Voir **SCHAEYENBORGH**

SCHEBANOFF. Voir **CHIBANOFF**

SCHEBEK Ferdinand
Né le 23 février 1875 à Vienne. XXe siècle. Actif en Allemagne. Autrichien.
Peintre d'animaux, graveur.
Il fut élève de l'académie des beaux-arts de Vienne.
Ventes Publiques : Cologne, 23 mars 1990 : *Canards sur la berge d'un étang* 1942, h/t (80x119) : **DEM 2 200.**

SCHEBEN Gerhard
Né vers 1545. Mort le 27 mars 1610 à Cologne. XVIe-XVIIe siècles. Allemand.
Sculpteur.
Il a sculpté le tombeau du duc Guillaume le Riche de Julich-Clève-Berg dans l'église Saint-Lambert de Düsseldorf.

SCHEBESTA Franz Anton. Voir **SEBASTINI**

SCHEBOUYEFF Vassilyi Kousmitch. Voir **CHÉBOUÏEFF**

SCHECK Bernhard ou **Johann Bernhard**
XVIIIe siècle. Actif à Straubing de 1752 à 1795. Allemand.
Peintre.
Il exécuta plusieurs peintures dans l'église Saint-Jacques de Straubing.

SCHECK Ferdinand, l'Ancien
XIXe siècle. Autrichien.
Peintre.
Père de Ferdinand Schuck le Jeune. Il travailla à Linz de 1820 à 1824.
Bibliogr. : Heinrich Fuchs – *Les peintres autrichiens du XIXe siècle*, Vienne, 1974.
Ventes Publiques : Vienne, 22 sep. 1964 : *Bouquet de fleurs* : **ATS 70 000** – Londres, 16 mars 1994 : *Composition de fleurs et de fruits avec des noisettes et des papillons* 1816, h/t (68,5x52) : **GBP 12 075.**

SCHECK Ferdinand, le Jeune
XIXe siècle. Autrichien.
Peintre.
Fils de Ferdinand Scheck l'Ancien. Il travailla à Linz de 1856 à 1869.

SCHECK Gottlieb
Né le 15 mars 1844 à Rutesheim. XIXe siècle. Actif à Stuttgart. Allemand.
Sculpteur.
Élève de Th. Wagner et de Fr. Jouffroy à Paris. Il sculpta des tombeaux et des médaillons de portraits.

SCHECK Martin
XVIIe siècle. Actif à Risstissen. Allemand.
Dessinateur et graveur au burin.
Il dessina des architectures.

SCHECKS Kaspar ou **Schegs** ou **Scheck**
Mort le 18 août 1665 à Augsbourg. XVIIe siècle. Allemand.
Graveur au burin et peintre (?).

SCHECROUN Jean Pierre
XXe siècle. Français.
Peintre. Abstrait.
Il fut élève de Fernand Léger. Il montra ses œuvres dans une première exposition personnelle à Paris en 1964.
On ne trouve plus, dans le milieu des années soixante, les réminiscences fallacieuses auxquelles il avait parfois cédé et sa peinture se caractérise par un certain dynamisme des formes abstraites. Jacques Damase le définit ainsi : « Demi-lune, quart de lune, quart de forme ronde, ces signes apparaissent comme une sorte de puzzle que l'artiste refuserait de recoller. »

SCHEDEL Martin ou **Schedl** ou **Schödle**
Né en 1677 à Tannheim. Mort en 1748. XVIIIe siècle. Autrichien.
Graveur.

Élève d'A. Birkhart ; il continua ses études à Venise et à Rome. Il travailla à Prague et à Salzbourg. Il gravait au burin.

SCHEDEL Sebastian
XVIIIe siècle. Actif à Aub dans la première moitié du XVIIIe siècle. Allemand.
Peintre.
Il exécuta des peintures sur des autels des églises de Berolzheim, de Mergentheim et de Sonderhofen.

SCHEDEL HARTMAN
Né en 1440. Mort en 1514. XVe-XVIe siècles. Polonais.
Peintre, graveur.
On connaît de lui une estampe représentant *Cracovie et le château.*

SCHEDLER Johann Georg ou **Schaedler, Schädler, Schödler**
Né le 27 avril 1777 à Constance. Mort le 20 novembre 1866 à Innsbruck. XIXe siècle. Suisse.
Peintre, miniaturiste, graveur à l'eau-forte et lithographe.
Il travailla surtout à Innsbruck ; il a peint des paysages et des portraits à la gouache. Le Ferdinandeum d'Innsbruck conserve de lui plusieurs portraits d'*Andreas Hofer.*

SCHEDONI Bartolomeo ou **Schedone, Schidone**
Né le 23 janvier 1578 à Modène. Mort le 23 décembre 1615 à Parme. XVIIe siècle. Italien.
Peintre de compositions religieuses, scènes de genre, portraits, aquarelliste, graveur.
On possède peu de renseignements sur la biographie de ce peintre. Cependant l'abondance de ses œuvres dans les musées d'Europe dit assez qu'il mérite qu'on l'étudie. Certains critiques le disent élève des Carrache, mais rien ne permet de l'affirmer. Il travailla pour le palais ducal de Modène entre 1602 et 1606, puis, de 1607 à 1615, il entra au service du duc Ranuccio de Parme qui le nomma son premier peintre ; il fut comblé de faveurs à cette cour.
Tout au contraire, l'étude attentive de ses œuvres montre qu'il étudia les peintures de Corrège et qu'il se rapprocha encore plus volontiers du Caravage. Il aimait les effets de lumière qui simplifient et délimitent très nettement les volumes de façon presque schématique. Cet éclairage violent ne définit pas seulement des clairs-obscurs, mais aussi des oppositions de couleurs vives. On affirme qu'il avait la passion du jeu et qu'il mourut de chagrin assez jeune d'avoir en une nuit perdu une somme considérable qu'il ne pourrait acquitter.
Musées : Amiens : *Madeleine* – Bayonne : *Saint Sébastien* – Bergame (Acad. Carrara) : *La Vierge et l'Enfant Jésus – Sainte Famille* – Besançon : *Adoration des bergers* – Châteauroux : *Saint Jérôme* – Cherbourg : *Martyre de saint Sébastien* – Copenhague : *Bienfaisance* – Crémone : *Madone avec l'Enfant* – Dresde : *Sainte Famille dans un paysage – Mort de saint François* – Florence (Gal. Nat.) : *La Vierge, Jésus et saint Jean – La Vierge avec Jésus dans les bras – Sainte Famille* – Florence (Pitti) : *Sainte Famille – Vierge et Enfant Jésus – Saint Paul* – Glasgow : *Cupidon avec un sablier* – Helsinki : *Jeune garçon* – Karlsruhe : *Loth et ses filles* – Lyon : *Jésus au Jardin des Oliviers* – Mayence : *Saint Jean dans le désert* – Milan (Brera) : *Vierge, Enfant Jésus, saint Jean et saint François* – Modène : *Saint Jérôme – Saint Jean-Baptiste – Le dîner chez Simon – Madone avec l'Enfant, deux fois – Sainte Famille* – Modène (Gal. Campori) : *Madone avec l'Enfant* – Modène (Mus. mun.) : *L'harmonie – Exploits de Coriolan* – Montauban : *L'espérance* – Montpellier : *Sainte Famille* – Moscou (Gal. Roumianzeff) : *La Vierge, l'Enfant Jésus et saint Charles Borromée* – Munich : *Sainte Madeleine dans une grotte – Loth et ses filles – Madeleine pénitente* – Nancy : *Vierge et Enfant Jésus – Madeleine pénitente* – Nantes : *Le bon riche, aquar., esquisse* – Naples : *Portrait d'un cordonnier – Herminie chez les bergers – Saint Eustache devant le cerf – Portrait de Vincenzo Grassi – Amourette – Sainte Famille avec ange – Sainte Famille avec saint Jean – Saint Jérôme – La Charité – Saint Sébastien soigné par les saintes femmes – Annonciation du massacre des Innocents – La Sainte Famille entourée de saints – Saint Jean-Baptiste – Saint Sébastien attaché à la colonne – Saint Pierre – Saint Paul* – Naples (Palais roy.) : *L'aumône – Sainte Famille* – Narbonne : *Sainte Famille avec saint Jean* – Nice : *Pietà* – Oldenbourg : *Sainte Madeleine* – Paris (Mus. du Louvre) : *Sainte Famille – Christ porté au tombeau – Mise au tombeau* – Parme : *Saint François – Adoration des bergers – Madone avec Enfant – Mise au tombeau – Marie devant la tombe – La Cène* – Pontoise : *Éducation de l'Enfant Jésus – Le Christ au Jardin des*

Oliviers – Rome (Gal. Barberini) : *Sainte Famille* – Rome (Gal. Borghèse) : *Portrait – Vierge et Enfant Jésus* – Rome (Gal. Doria Pamphily) : *Saint Roch et un ange* – Rome (Gal. d'Art Antique) : *Sainte Famille* – Saint-Pétersbourg (Mus. de l'Ermitage) : *Saint Jean-Baptiste – Vierge et Enfant Jésus – Vierge, Enfant Jésus et saints – Cupidon – Sainte Famille – Diane et Actéon*, ces deux derniers incertains – Valenciennes : *Mariage mystique de sainte Catherine* – Venise (Acad.) : *Jésus porté au sépulcre* – Vienne : *Vierge et Enfant Jésus* – Vienne (Acad.) : *Saint Sébastien – Saint Jean enfant* – Vienne (Czernin) : *Saint Jean-Baptiste – Petit garçon, les mains liées* – Vienne (Harrach) : *Sainte Famille – Tête de femme.*
Ventes Publiques : Paris, 1742 : *Descente de croix* : FRF 4 015 – Paris, 1756 : *Sainte Famille*, dess. au bistre : FRF 200 – Paris, 1776 : *Esquisse de « L'aumône »*, bistre, reh. de blanc : FRF 580 ; *La Vierge tenant l'Enfant Jésus*, pl. et bistre : FRF 500 – Paris, 1777 : *La Vierge et l'Enfant Jésus, saint Joseph et saint Jean* : FRF 5 001 – Paris, 1804 : *La Sainte Famille* : FRF 5 001 – Londres, 1804 : *La Vierge et l'Enfant Jésus, saint Joseph et saint Jean* : FRF 17 860 – Paris, 1810 : *Saint Jean dans le désert, montrant le Sauveur* : FRF 2 600 – Paris, 1832 : *La Sainte Famille et saint Jean-Baptiste* : FRF 4 000 – Paris, 1849 : *Jeune fille apprenant la prière* : FRF 19 685 – Paris, 1850 : *La Madeleine* : FRF 2 700 – Paris, 1859 : *La petite fille à l'alphabet* : FRF 10 530 – Londres, 1884 : *La Vierge donnant une leçon à Jésus enfant* : FRF 7 346 – Paris, 29 et 30 avr. 1920 : *Chérubins sur des nuées présentant les instruments de la Passion du Christ* : FRF 2 400 – Paris, 10 juin 1925 : *La Vierge et l'Enfant Jésus* : FRF 1 350 – Paris, 21-23 nov. 1927 : *La Vierge et l'Enfant Jésus* : FRF 950 – Paris, 6-7 mai 1929 : *La Sainte Famille et saint Jean*, attr. : FRF 15 500 – Londres, 12 juil. 1929 : *La Sainte Famille* : GBP 252 – Bruxelles, 6 déc. 1937 : *La Sainte Famille* : BEF 3 200 – Paris, 11 avr. 1945 : *Cérès*, attr. : FRF 5 100 – Milan, 28 fév. 1951 : *Bacchus et Ariane ; Le triomphe de Vénus*, deux pendants : ITL 400 000 – Paris, 7 mars 1951 : *La Sainte Famille*, École de B. S. : FRF 11 100 – Paris, 18 fév. 1981 : *Tête de femme*, sanguine et reh. de blanc (23,6x20) : FRF 6 800 – Milan, 20 mai 1982 : *Vierge à l'Enfant*, h/pan. (34x45) : ITL 8 000 000 – Londres, 2 juil. 1984 : *Tête de vieillard barbu regardant vers le haut*, craies noire et blanche/pap. bleu (36,7x24,1) : GBP 3 300 – New York, 31 mai 1991 : *Madeleine repentante*, h/pan. (94,6x73,3) : USD 97 900 – Paris, 7 avr. 1995 : *Étude de trois personnages*, pierre noire et lav. brun (19,8x14) : FRF 8 500 – New York, 30 jan. 1997 : *La Sainte Famille avec un ange*, h/pan. (50,8x40,6) : USD 1 432 500 – Londres, 3 déc. 1997 : *Saint Jean Baptiste dans le désert* vers 1611, h/t (136x93) : GBP 89 500.

SCHEDRIN Semen Fedorovitch. Voir **TCHEDRINE**

SCHEDRIN Silvestro. Voir **TCHEDRINE**

SCHEE Jan
XVIIIᵉ siècle. Éc. flamande.
Peintre.
Il fut en 1776 apprenti chez Thomas Gaal à Middelbourg.

SCHEEKMACKERS. Voir **SCHEEMAECKERS**

SCHEEL Albert
XIXᵉ siècle. Actif dans la première moitié du XIXᵉ siècle. Allemand.
Peintre de genre et portraitiste.
Il fut élève de l'Académie de Berlin de 1839 à 1840.

SCHEEL Benedix
Mort le 8 mai 1745. XVIIIᵉ siècle. Actif à Hambourg. Allemand.
Peintre.
Il fut maître de la Gilde en 1707.

SCHEEL Ernst
Né le 15 février 1861 à Potsdam (Brandebourg). XIXᵉ-XXᵉ siècles. Allemand.
Peintre de genre, sculpteur, graveur, décorateur.
Il fut élève de l'académie des beaux-arts de Berlin et d'Otto Knille.
Ventes Publiques : Londres, 18 mars 1994 : *Dans un monde perdu 1896*, h/t (57x67) : GBP 8 280.

SCHEEL Georg Friedrich
XVIIIᵉ siècle. Actif dans la seconde moitié du XVIIIᵉ siècle. Allemand.
Peintre.
Il entra dans la gilde de Francfort-sur-le-Main en 1778.

SCHEEL Johann Daniel
Né le 15 mars 1773 à Francfort-sur-le-Main. Mort le 28 jan-

vier 1833 à Francfort-sur-le-Main. XVIIIᵉ-XIXᵉ siècles. Allemand.
Peintre et aquafortiste.
Il fit ses études à Düsseldorf. Le Musée Municipal de Francfort-sur-le-Main possède de lui des aquarelles.

SCHEEL Joseph
Né le 7 février 1853 à Wäschenbeuren. Mort en août 1923 à Munich (Bavière). XIXᵉ-XXᵉ siècles. Allemand.
Sculpteur.
Il fut élève de Sirius Eberle.

SCHEEL Max
Né le 2 janvier 1866 à Berlin. XIXᵉ-XXᵉ siècles. Allemand.
Peintre.
Il fut élève de Caspar Ritter, de Gustav Schönleber, de Max Thedy et de Max Koner. Il a exécuté des peintures dans le nouvel hôtel de ville de Dessau en 1901.

SCHEEL Sebastian ou **Schel, Schell** ou **Schöll**
Né vers 1479. Mort en 1554 à Innsbruck. XVIᵉ siècle. Autrichien.
Peintre de compositions religieuses, paysages.
Il travailla pour la Cour d'Innsbruck. Il peignit des sujets religieux, des blasons et des écussons.
Musées : Innsbruck (Ferdinandeum) : *autel d'Annaberg – Résurrection de Lazare* – plusieurs fragments de tableaux d'autel.
Ventes Publiques : Monaco, 17 juin 1988 : *Paysage à la barque*, h/pan. (15,5x25,5) : FRF 13 320.

SCHEEL Signe
Née en 1860 à Hamar. XIXᵉ-XXᵉ siècles. Norvégienne.
Peintre de figures, portraits, paysages.
Elle fut élève de Christian Krogh, d'Erik Werenskiold et d'Eilif Peterssen à Oslo, de Karl Gussow à Berlin et de Puvis de Chavannes à Paris.
Musées : Göteborg : *Vieille Femme dans un rocking chair* – Oslo (Mus. Nat.) : *Motif de Rothenbourg – Portraits des deux sœurs de l'artiste.*

SCHEELE Karl Axel Adam
Né le 12 avril 1797 à Prinsnäs (près de Jönjöping). Mort le 29 août 1873 à Stockholm. XIXᵉ siècle. Suédois.
Lithographe.
Élève de Senefelder à Munich. Il grava des *Souvenirs de la vie de Napoléon.*

SCHEELE Kurt
Né en 1905 à Francfort-sur-le-Main (Hesse). XXᵉ siècle. Allemand.
Peintre, graveur.
Il fut élève de Rud Koch à Offenbach et de Delavilla à Francfort. Il pratiqua la gravure sur bois.

SCHEEMAECKERS Hendrik ou **Scheekmackers** ou **Scheemakers**
Né à Anvers. Mort le 18 juillet 1748 à Paris. XVIIIᵉ siècle. Éc. flamande.
Sculpteur.
Élève de son père Peeter I Scheemaeckers. Il alla à Copenhague chez J. C. Sturmberg, en France et en Angleterre et s'établit à Paris.

SCHEEMAECKERS Peeter I ou **Scheemakers**
Né en 1640 à Anvers. Mort en 1714 à Arendonk. XVIIᵉ-XVIIIᵉ siècles. Éc. flamande.
Sculpteur.
Élève de Pieter I Verbruggen. Il était en 1675 dans la gilde d'Anvers. On cite parmi ses œuvres le *Tombeau de la famille Van Delft* (à la cathédrale d'Anvers), un bas-relief, à l'église Saint-Jacques, et la pierre tombale du *marquis Delpico*, à l'église de la Citadelle, dans la même ville, ainsi que le *tombeau du comte Karel de Lalaing*, à l'église Sainte-Catherine, à Hoogstraten. Le Musée National de Munich conserve de lui quatre hauts-reliefs en ivoire représentant des *Amours jouant.*
Ventes Publiques : Londres, 11 déc. 1986 : *La Vierge et l'Enfant avec Saint Jean enfant*, bois (H. 29,2) : GBP 22 000.

SCHEEMAECKERS Peeter II ou **Peeter Gaspar** ou **Scheemakers**
Né le 16 janvier 1691 à Anvers. Mort le 12 septembre 1781 à Anvers. XVIIIᵉ siècle. Éc. flamande.
Sculpteur.
Élève de son père Peeter I Scheemaeckers. Il revint à Anvers en 1771 après avoir visité l'Italie, Copenhague et Londres. Il tra-

vailla surtout à Londres. Il a sculpté quatorze tombeaux dans l'abbaye de Westminster.

VENTES PUBLIQUES : LONDRES, 13 avr. 1978 : *Flore* 1732, ivoire (H. 26) : **GBP 3 200.**

SCHEEMAECKERS Peter III ou Scheemackers ou Scheemakers

Mort le 19 octobre 1765 à Paris. XVIIIᵉ siècle. Français.

Sculpteur, architecte, dessinateur et graveur d'orne-ments.

Fils de Hendrik Scheemaeckers. Il fut membre de l'Académie Saint-Luc en 1755. Il a gravé une suite de *Vases antiques* et de *Pendules à l'antique.*

SCHEEMAECKERS Thomas ou Scheemakers

Né en 1740. Mort le 15 juillet 1808 à Londres. XVIIIᵉ siècle. Bri-tannique.

Sculpteur.

Fils et successeur de Peter II Scheemaeckers. Il exposa à Londres de 1765 à 1804.

SCHEER

XIXᵉ siècle.

Peintre de genre.

Cité par le Art Prices Current.

VENTES PUBLIQUES : LONDRES, 7 mars 1910 : *Intérieur d'auberge* 1856 ; *Soldats jouant* 1857, deux pendants : **GBP 8.**

SCHEER Dmitri ou Chèr

XIXᵉ siècle. Actif dans la première moitié du XIXᵉ siècle. Russe.

Sculpteur sur ivoire.

L'Ermitage de Saint-Pétersbourg conserve de lui *Annonciation* (bas-relief).

SCHEERBART Paul

Né le 8 janvier 1863 à Dantzig (aujourd'hui Gdansk, en Pologne). Mort le 15 octobre 1915 à Berlin. XIXᵉ-XXᵉ siècles. Allemand.

Dessinateur, illustrateur.

Il dessina des illustrations et des motifs décoratifs pour plusieurs de ses propres poèmes.

SCHEERER F.

XIXᵉ siècle. Allemand.

Miniaturiste.

SCHEERES Hendricus Johannes

Né le 3 août 1829 à La Haye. Mort le 12 janvier 1864 à La Haye. XIXᵉ siècle. Hollandais.

Peintre de genre, figures.

Il figura en 1849 à l'Exposition de La Haye.

MUSÉES : LA HAYE (Mus. mun.) : *Devant le four.*

VENTES PUBLIQUES : COLOGNE, 25 juin 1976 : *Chez l'antiquaire* 1856, h/pan. (17,5x23) : **DEM 3 300** – AMSTERDAM, 23 fév. 1977 : *La partie d'échecs* 1856, h/pan. (21x17,8) : **GBP 1 000** – AMSTERDAM, 24 avr 1979 : *Le forgeron* 1854, h/pan. (20,5x26,5) : **NLG 5 600** – LONDRES, 5 oct. 1983 : *Scène d'intérieur,* h/pan. (21x16) : **GBP 950** – COLOGNE, 29 juin 1990 : *Le jeu d'échecs,* h/pan. (40x52) : **DEM 3 800** – AMSTERDAM, 11 sep. 1990 : *Prête à brûler ses souve-nirs* 1855, h/pan. (20x15) : **NLG 2 990** – STOCKHOLM, 19 mai 1992 : *Homme se reposant près de l'âtre,* h/pan. (21x17) : **SEK 12 000** – AMSTERDAM, 2-3 nov. 1992 : *L'auvent,* h/pan. (16,5x12,5) : **NLG 1 725** – AMSTERDAM, 30 oct. 1996 : *Partie de cartes,* h/pan. (43x55) : **NLG 10 995** – AMSTERDAM, 27 oct. 1997 : *La Domestique,* h/pan. (26x20) : **NLG 11 800.**

SCHEERRE Herman ou Scheere

XVᵉ siècle. De 1400 à 1416 actif en Angleterre. Allemand.

Peintre de miniatures, enlumineur.

Il travailla à Londres en 1407. Il signa de son nom ou de *Si quis amat non laborat quod Hermannus.*

Il exécuta des séries de miniatures dans des manuscrits profanes ou sacrés, tels que : le *Bréviaire de l'archevêque Chichele,* le *Psautier et les Heures du duc de Bedford,* la *Bible de Richard II,* le *Livre d'offices et de prières.* Il réalisa pour les *Heures de Beau-fort,* entre 1401 et 1410, une enluminure ayant pour thème l'*An-nonciation,* où il portraitura John de Beaufort et sa femme, Mar-garet de Holand.

BIBLIOGR. : In : *Diction. de la peinture anglaise et américaine,* coll. Essentiels, Larousse, Paris, 1991.

MUSÉES : LONDRES (British Mus.) : *Psautier du duc de Bedford* – *Heures du duc de Bedford* – *Heures de Beaufort.*

SCHEFER Émile André

Né le 14 février 1896 à Paris. Mort le 15 mars 1942 à Paris. XXᵉ siècle. Français.

Peintre, dessinateur.

Son thème de prédilection est le chemin de fer.

SCHEFFAUER Philipp Jakob

Né le 7 mai 1756 à Stuttgart. Mort le 13 novembre 1808 à Stuttgart. XVIIIᵉ siècle. Allemand.

Sculpteur.

Il fut sculpteur à la Cour de Stuttgart. La Galerie Nationale de cette ville conserve de lui *Buste de Stuber, conseiller de Calw, Génie de la Mort, Le combat de Jacob avec l'ange, Portrait en médaillon du banquier Ch. Heigelin.*

SCHEFFEL Johan Henrik

Né le 9 avril 1690 à Wismar. Mort le 21 décembre 1781 à Väs-teras. XVIIIᵉ siècle. Suédois.

Peintre de portraits, miniatures, dessinateur.

Il étudia en Allemagne, en France et chez David von Krafft à Stockholm, entre 1723 et 1765 il vécut dans cette ville. Il devint membre de l'Académie de dessin en 1735 et reçut en 1763 le titre de directeur. Il vécut à partir de 1765 à Västeras et fut le maître de Per Krafft le vieux.

On connaît de lui six cent soixante-quinze tableaux dont la plu-part ne sont pas signés. Les meilleurs se situent entre 1730 et 1740.

MUSÉES : GÖTEBORG : *Dame inconnue de la famille Liewen* – *Le professeur Lars Laurel* – *Portrait de l'artiste par lui-même* – GRIPS-HOLM (Gal. du château) : *Le marquis Filip Sack* – *Le comte Fredrik Ulrik Höpken* – *Vingt portraits d'officiers* – HELSINKI : *Le colonel Kristoffer* – KALMAR – KARLSKRONA – NYKÖPING – STOCKHOLM : *Le major Malkolm Sinclair* – *Le marquis Korut Gustav Sparre* – *Le marquis Abraham Leijonhufoud* – *Anna Margareta Walcker* – *Le député Erik Ersson.*

VENTES PUBLIQUES : STOCKHOLM, 21 avr. 1982 : *Portrait de Gustaf Fredrik von Rosen,* h/t (80x64) : **SEK 16 500** – STOCKHOLM, 30 oct. 1984 : *Portrait d'Augustin Ehrensvard,* h/t (77x62) : **SEK 36 000** – STOCKHOLM, 15 nov. 1988 : *Portrait de Kristina Charlotta Vult von Steijern,* h. (79x64) : **SEK 14 000** – STOCKHOLM, 15 nov. 1989 : *Por-trait de Jakobina Henrietta Hildebrand,* h/t (78x57) : **SEK 9 700** – STOCKHOLM, 16 mai 1990 : *Portrait d'homme,* h/t (68x52) : **SEK 15 500** – STOCKHOLM, 14 nov. 1990 : *Portrait du marchand Pehr Reimers en buste,* h/t (76x62) : **SEK 8 000** – STOCKHOLM, 29 mai 1991 : *Portrait du général Eberhard Bildstein en armure* 1727, h/t (134x110) : **SEK 37 000** – STOCKHOLM, 19 mai 1992 : *Portrait de Margareta Katarina Ugla enfant,* h/t (50x40) : **SEK 14 000** – STOCKHOLM, 10-12 mai 1993 : *Portrait d'un homme en buste,* h/t (78x63) : **SEK 17 500.**

SCHEFFEL Martin

Né en 1729 à Sigtuna. Mort le 19 février 1783 à Stockholm. XVIIIᵉ siècle. Suédois.

Miniaturiste.

Il était le fils et l'élève de Johan Henrik et a peint plusieurs des miniatures qui sont attribuées à ce dernier ou à sa propre sœur Margaretha, qui n'était pas peintre. Le Musée National de Stock-holm conserve une de ses miniatures : *Le Jugement de Pâris.*

SCHEFFELHUBER Fr. Voir SCHÖFFTLHUBER

SCHEFFER. Voir aussi SCHÄFFER

SCHEFFER Amand ou Schöffer. Voir SCHÄFFER

SCHEFFER Ambrosius

XVIᵉ siècle. Allemand.

Peintre.

Il était actif à Würzburg. Il ne paraît pas assimilable à Ambrosius Schaffer.

SCHEFFER Arnold

Né en 1839 à Paris. Mort en 1873 à Venise. XIXᵉ siècle. Fran-çais.

Peintre d'histoire, portraits, peintre à la gouache.

Il fut l'élève de son père Henry Scheffer et de Picot. Il exposa au Salon entre 1859 et 1870.

MUSÉES : BESANÇON : *Démonstration des ligueurs devant la cha-pelle des Guise* – MAYENNE : *Vénitiennes en prière.*

VENTES PUBLIQUES : PARIS, 30 déc. 1922 : *Henri III et sa cour dans la cathédrale de Chartres* : **FRF 400** – PARIS, 7 fév. 1923 : *Jeune fille,* gche : **FRF 1 450** – PARIS, 24 nov. 1995 : *Portrait de jeune homme* 1860, h/t (55,5x47,5) : **FRF 5 000.**

SCHEFFER Ary

Né le 10 février 1795 à Dordrecht. Mort le 15 juin 1858 à Argenteuil. XIXᵉ siècle. Français.

Peintre d'histoire, scènes de genre, portraits, sculpteur, graveur.

Son père Johann-Baptist Scheffer, peintre d'origine allemande, établi en Hollande, y avait épousé une artiste de Dordrecht, Cornelia Lamme. Ary, grandissant dans ce milieu, put développer, très jeune, son extrême facilité d'expression et, en 1805, à peine âgé de dix ans, il exposait pour la première fois. En 1810, il envoyait un portrait à l'exposition d'Amsterdam. Son père, peintre de la Cour du roi Louis, frère de Napoléon, mourut l'année suivante ; Mme Scheffer vint alors à Paris et plaça Ary dans l'atelier de Guérin, en août 1811. En 1816, Ary obtint un prix à Anvers avec son tableau : *Abraham et les trois anges*. Il se fit rapidement apprécier du public bourgeois par de petits tableaux genre « romance », dont les titres sont évocateurs : *La veuve du soldat*, *La famille du marin*, *La sœur de charité*, *Les orphelins au cimetière*. Il exposa au Salon à partir de 1812 et continua à y figurer régulièrement jusqu'en 1855.

Il fut professeur de dessin des enfants du duc d'Orléans, et lorsque celui-ci monta sur le trône en 1830, Ary Scheffer sut profiter des avantages que lui donnait sa situation : il eut une large part dans les commandes de grandes compositions historiques pour le musée de Versailles. Il fut médaillé en 1817, chevalier de la Légion d'honneur en 1828, et officier en 1835.

Il serait trop long d'énumérer les tableaux de ce peintre qui aurait prouvé – si la chose avait besoin de l'être – que la facilité n'a rien de commun avec le génie.

Certains auteurs, à cause peut-être de certaines amitiés, ont voulu en faire le chef de l'école romantique, mais ont négligé de dire en quoi ses ouvrages échappent aux règles du classicisme.

■ E. Bénézit

[signatures manuscrites : Ary Scheffer]

MUSÉES : ALENÇON : *Ch. Ph. Lasteyrie* – AMSTERDAM (mun.) : *Marie-Madeleine au pied de la croix* – *Bienheureux, les purs d'esprit* – AMSTERDAM (Mus. Fodor) : *Le Christ consolateur* – ANGERS : *Las Cases* – ARENENBERG (Mus. Napoléon) : *Hortense Beauharnais* – AUTUN : *Le général Changarnier* – BESANÇON : *Mme Marjolin, fille de l'artiste* – *M. H. E. Baudrand* – BOSTON : *Eberhard de Wurtemberg devant le cadavre de son fils* – *Dante et Béatrice* – CAEN : *Le docteur Duval* – CALAIS : *Faust* – *Marguerite* – CHANTILLY : *Le prince de Talleyrand* – *Le duc d'Orléans* – *Louis Philippe* – *La reine Marie-Amélie* – DORDRECHT (Mus. Ary Scheffer) : *Les frères Henry, Ary et Arnold Scheffer dans un paysage* – *Th. d'Aquin prêchant sur la mer* – *Allons enfants de la patrie* – BOTZARIS – *La mère de l'artiste sur son lit de mort* – *Mignon* – *Ecce Homo* – *Le fils prodigue* – *Deux portraits de l'artiste par lui-même* – *Buste de marbre de la mère de l'artiste* – *La mère de l'artiste sur son lit de mort* – ÉVREUX : *Dupont enfant* – *J. Ch. Dupont de l'Eure* – FLORENCE : *Portrait de Giuseppe Fontanelli* – FRANCFORT-SUR-LE-MAIN (Stadel) : *Ruth et Noémi* – FRANCFORT-SUR-LE-MAIN (Goethe Mus.) : *Goethe* – *Schiller* – GRAZ : *Moines dans une barque* – GRENOBLE : *Le peintre Hersent* – HAMBOURG : *Heureux ceux qui souffrent* – KALININGRAD, ancien. Königsberg : *Mère affligée et ses deux enfants* – LILLE : *Les morts vont vite* – LONDRES (Nat. Portrait Gal.) : *Charles Dickens* – LONDRES (Wallace) : *Marguerite à la fontaine* – *Portrait d'enfant, peut-être en collaboration avec Eug. Isabey* – *Paolo et Francesca* – *Le retour de l'enfant prodigue* – *La sœur de miséricorde* – Aquarelle – LONDRES (Tate Gal.) : *Mme Robert Hollond* – *Saint Augustin et sainte Monique* – LE MANS : *David d'Angers* – MARSEILLE : *Marie-Madeleine* – MELBOURNE : *Tentation du Christ* – MONTPELLIER : *Le professeur Lallemand* – *Un philosophe* – NANTES : *L'enfant qui fait des prodiges* – PARIS (Mus. du Louvre) : *La mort de Géricault* – *Les femmes souliotes* – *Tentation du Christ* – *Saint Augustin et sa mère sainte Monique* – *Le Christ au roseau* – *Villemain* – *Lamennais* – *Mlle de Fauveau* – *Paolo et Francesca* – *Eberhard der Greiner* – *Ecce Homo* – *Fr. Arago* – PARIS (Opéra) : *A. Tamburini* – PARIS (Carnavalet) : *Béranger* – PARIS (Petit-Palais) : *Mme Caillard* – PAU : *Henri IV* – PONTOISE : *Aquarelle* – POSEN : *L'aumône* – ROTTERDAM : *Le comte Eberhard chassant son fils Ulrich* – *Le comte Eberhard près du cadavre de son fils* – *Deux esquisses* – ROUEN : *Armand Carrel mort* – *Le général de La Fayette en civil* – TOLEDO (Ohio) : *Marie-Madeleine* – VARSOVIE (Mus. Krasinski) : *Le comte Krasinski* – VENISE (Mus. Correr) : *Daniele Manin* – *Le même sur son lit de mort* – *Emilia Manin sur son lit de mort* – VERSAILLES : *La bataille de Zulpich* – *Entrée de Philippe Auguste à Paris après la bataille de Bouvines* – *Saint Louis remet avant le départ pour la croisade les pouvoirs royaux à la reine mère* – *Entrée de Charles VII à Reims* – *Entrée de Louis XII à Gênes* – *Portrait équestre de Louis Philippe avec ses fils* – *Le maréchal Mouton* – *Le baron de Barante avec sa femme* – *M. E. Baudrand* – *Paul Louis Courier* – *Gounod* – *H. Lamartine* – *Horace Vernet* – *Maria Taglioni* – *Chopin* – *Le duc d'Orléans reçoit à la Barrière du Trône le 1er régiment de hussards commandé par le duc de Chartres* – *Même sujet* – *Bataille de Tolbiac* – *Charlemagne reçoit à Paderborn la soumission de Wittekind* – *Henri IV* – *Hoche* – *Mort de Gaston de Foix à Ravenne* – *Charlemagne présente ses premiers capitulaires à l'Assemblée des Francs en 779* – *Olivier de Clisson* – *Marie Joseph La Fayette* – *Lobau* – WASHINGTON D. C. (Corcoran Gal.) : *Le commodore Ch. Morris* – WEIMAR (Franz Liszt Mus.) : *Liszt*.

VENTES PUBLIQUES : PARIS, 1834 : *Sujet tiré des événements modernes de la guerre des Grecs* : **FRF 4 500** – PARIS, 1850 : *Les trois mages* : **FRF 12 428** – PARIS, 1852 : *Françoise de Rimini* : **FRF 43 600** ; *Le Giaour* : **FRF 23 500** ; *Le Christ consolateur* : **FRF 52 500** ; *Medora* : **FRF 19 500** – PARIS, 1860 : *La sœur de charité* : **FRF 12 600** – LONDRES, 1862 : *Léonore*, aquar. : **FRF 2 600** – PARIS, 1863 : *Léonore* : **FRF 5 500** ; *Marthe et Marguerite* : **FRF 4 100** – LIÈGE, 1863 : *Les Saintes femmes au tombeau du Christ* : **FRF 13 650** – PARIS, 1865 : *La jeune mère de famille* : **FRF 6 500** – PARIS, 1870 : *Françoise de Rimini* : **FRF 100 000** – PARIS, 1872 : *Marguerite à la fontaine* : **FRF 56 000** ; *La mère convalescente* : **FRF 7 600** – PARIS, 1872 : *Marguerite sortant de l'église* : **FRF 53 000** ; *Marguerite à l'église* : **FRF 40 000** – PARIS, 1876 : *Les plaintes de la jeune fille* : **FRF 17 000** – PARIS, 1876 : *Dante et Béatrix* : **FRF 40 000** – LONDRES, 1887 : *Marie-Madeleine* : **FRF 16 275** ; *L'apôtre saint Jean* : **FRF 15 215** – LONDRES, 1894 : *Dante et Béatrix* : **FRF 50 000** – LONDRES, 1900 : *Hébé* : **FRF 2 625** – PARIS, 21 jan. 1901 : *Faust et Marguerite* : **FRF 1 200** – PARIS, 26-29 avr. 1904 : *La mère de famille* : **FRF 1 650** – LONDRES, 16 mai 1911 : *Visite à la grand-maman 1884* : **GBP 81** – PARIS, 5 juin 1911 : *Portrait de Louis Philippe* : **FRF 565** – PARIS, 21 juin 1919 : *La remontrance maternelle* : **FRF 810** – PARIS, 17 mars 1923 : *Une mère malade allant à l'église, appuyée sur ses deux enfants* : **FRF 2 020** – PARIS, 12 mai 1923 : *Saint Augustin et sainte Monique* : **FRF 1 500** – LONDRES, 23 nov. 1923 : *Hébé* : **GBP 60** – PARIS, 6 mai 1925 : *Roméo et Juliette* : **FRF 1 700** – PARIS, 20 mai 1925 : *Portrait de jeune garçon* : **FRF 750** – PARIS, 17 et 18 juin 1927 : *Le roi de Thulé* : **FRF 1 000** – PARIS, 26 avr. 1928 : *Le roi Louis Philippe prête serment devant les chambres* : **FRF 1 480** – PARIS, 30 mai 1929 : *Le rapt*, dess. : **FRF 950** – PARIS, 26 juin 1933 : *Le sermon du pasteur* : **FRF 420** – PARIS, 5 mai 1937 : *Portrait d'homme en habit noir* : **FRF 400** – PARIS, 8 déc. 1941 : *La jeune fille blonde* : **FRF 4 500** – PARIS, 19 et 20 jan. 1942 : *La veuve du soldat* : **FRF 5 700** – PARIS, 27 jan. 1943 : *La jeune fille blonde* : **FRF 10 000** – PARIS, 8 mars 1943 : *Marguerite sortant de l'église, mine de pb, étude* : **FRF 1 000** – PARIS, 10 nov. 1943 : *Ronde d'enfants 1831* : **FRF 14 100** ; *Étude pour un tableau* : **FRF 2 100** – PARIS, 20 mars 1944 : *Le naufrage* : **FRF 10 000** – PARIS, 24 nov. 1944 : *Portrait présumé de la princesse Marie d'Orléans* : **FRF 7 800** – PARIS, oct. 1945-juil. 1946 : *Portrait d'un vieillard* : **FRF 5 000** ; *Portrait présumé de Walter Scott* : **FRF 5 000** – PARIS, 20 nov. 1946 : *Scène de « Faust »* : **FRF 8 000** ; *Scène de Faust* : **FRF 10 000** – PARIS, 24 nov. 1948 : *Arrestation de Charlotte Corday* : **FRF 8 500** – PARIS, 5 mai 1949 : *La jeune fileuse* : **FRF 10 000** – PARIS, 28 juin 1950 : *Portrait d'homme* ; *Femme et enfant, deux pendants* : **FRF 29 000** – PARIS, 7 fév. 1951 : *Religieuse visitant une malade*, aquar. : **FRF 1 600** – PARIS, 25 juin 1951 : *Le retour de la chasse au faucon*, aquar. : **FRF 4 100** – PARIS, 23 fév. 1954 : *Récréation 1831* : **FRF 6 600** – PARIS, 15 juin 1954 : *La jeune mère* : **FRF 35 000** – LONDRES, 10 oct. 1969 : *Autoportrait* : **GNS 300** – PARIS, 4 déc. 1972 : *Portrait de jeune garçon* : **FRF 15 000** – VERSAILLES, 18 juil. 1976 : *S.A.R. Ferdinand-Philippe, h/t (221x122)* : **FRF 6 500** – LONDRES, 30 nov. 1977 : *Portrait de femme 1847, h/t (118x73)* : **GBP 5 800** – LONDRES, 5 oct. 1979 : *Paolo e Francesca 1851, h/t (24,2x32,3)* : **GBP 3 200** – LONDRES, 2 oct. 1981 : *Portrait d'une dame de qualité 1841, h/t (63,5x42)* : **GBP 1 800** – PARIS, 10 déc. 1984 : *L'Extase ou le Bonheur conjugal*, aquar. *(39x30)* : **FRF 20 000** – PARIS, 10 déc. 1984 : *Portrait de jeune fille, h/t (73x60)* : **FRF 20 000** – PARIS, 9 déc. 1985 : *Portrait du Maréchal*

Mouton, comte de Lobau 1836, h/t (65x41) : **FRF 26 000** – Paris, 23 avr. 1986 : *Portrait d'enfant de profil*, h/pan. (36x28) : **FRF 32 000** – Paris, 20 avr. 1988 : *La chasse à courre*, h/pan. (54x64,5) : **FRF 150 000** – Paris, 23 juin 1988 : *Portrait d'Alphonsine de Saint Amand agée de 10 mois*, h/t (35,5x27,3) : **FRF 27 000** – Paris, 17 mars 1989 : *Portrait de Madame Le Beau*, mine de pb (20x15,5) : **FRF 8 000** – Monaco, 17 juin 1989 : *La sieste de l'Empereur*, h/t (30,5x42) : **FRF 24 420** – Monaco, 3 déc. 1989 : *Paolo et Francesca*, h/pap./t. (53x64) : **FRF 99 900** – Londres, 30 mars 1990 : *Paolo et Francesca* 1851, h/t (172,7x238,8) : **GBP 143 000** – Paris, 6 juil. 1990 : *Portrait de jeune fille aux cheveux défaits*, h/t (46x38) : **FRF 7 000** – Amsterdam, 24 avr. 1991 : *La foule des fidèles* 1841, h/t (100x60) : **NLG 40 250** – Paris, 22 mai 1991 : *La bataille de Tolbiac*, encre et gche blanche : **FRF 9 000** – New York, 23 mai 1991 : *Ariadne*, h/t (98,4x68,6) : **USD 13 200** – Londres, 21 juin 1991 : *Faust et Marguerite au jardin* 1846, h/t/ pan. (217,8x134,6) : **GBP 126 500** – Paris, 26 juin 1991 : *Les ombres de Françoise de Rimini et de son amant apparaissent à Dante et à Virgile*, h/t (240x310) : **FRF 275 000** – Paris, 21 fév. 1992 : *Saint Jean-Baptiste prêchant dans le désert*, pierre noire (27x24) : **FRF 4 400** – Paris, 26 juin 1992 : *Marguerite au rouet*, h/t (121x90) : **FRF 38 000** – Londres, 27 oct. 1993 : *Les trois Maries*, h/pan. (46x30,5) : **GBP 1 380** – Paris, 31 mars 1995 : *La Vierge apparaissant à une sainte* 1849, h/t, arrondie au sommet (131x73) : **FRF 125 000** – Rouen, 29 oct. 1995 : *Portrait présumé de la Duchesse de Saxe Cobourg-Gotha, princesse d'Orléans* 1844, h/t (133x82) : **FRF 230 000** – New York, 12 fév. 1997 : *Dante et Virgile rencontrant l'ombre de Francesca et Paolo da Rimini aux enfers*, h/t (24,8x33) : **USD 74 000** – Londres, 11 juin 1997 : *Dante et Béatrice*, aquar. (36x19,5) : **GBP 19 550**.

SCHEFFER August
Né le 3 juillet 1785. XIXe siècle. Allemand.
Peintre.
Il fut élève et professeur à l'École des Beaux-Arts de Berlin et professeur de peinture à l'École des Beaux-Arts de Brunswick. Le Musée Municipal de cette ville possède un de ses tableaux.

SCHEFFER Cornélia, née Lamme
Née le 23 avril 1769 à Dordrecht. Morte le 4 juillet 1839 à Paris. XVIIIe-XIXe siècles. Hollandaise.
Miniaturiste.
Femme de J.-B. Scheffer, mère d'Ary et d'Henry Scheffer. Le Musée Ary Scheffer de Dordrecht possède de cette artiste un portrait du poète *Jens Baggesen* et plusieurs autres des parents et des fils de Cornelia ainsi que cinq portraits de celle-ci, peints par son fils Ary.

SCHEFFER Cornelia, plus tard Mme Marjolin
Née le 29 juillet 1830 à Paris. Morte le 20 décembre 1899 à Paris. XIXe siècle. Française.
Sculpteur et peintre amateur.
Fille d'Ary Scheffer. Le Musée Ary Scheffer à Dordrecht conserve de la main de cette artiste les bustes de *Goethe* et d'*Ary Scheffer* (1846), ainsi que plusieurs copies de tableaux de celui-ci et un dessin (*Ary Scheffer sur son lit de mort*). Le Musée Boymans à Rotterdam possède d'elle un buste d'*Ary Scheffer*.

SCHEFFER Eugen Eduard. Voir SCHAEFFER

SCHEFFER Henry
Né le 25 septembre 1798 à La Haye. Mort le 15 mars 1862 à Paris. XIXe siècle. Français.
Peintre d'histoire, sujets religieux, scènes de genre, portraits.
Fils de Jean-Baptiste Scheffer et de Cornelia Lamme, il est le frère cadet de Ary Scheffer. Il vint à Paris en 1811 avec sa mère devenue veuve et entra en même temps que son aîné, dans l'atelier de Paulin-Guérin en 1813. Bénéficiant de la grande renommée de son frère, Henry Scheffer eut vite une clientèle. Il enseigna la peinture et compta Puvis de Chavannes parmi ses élèves. Il exposa au Salon de Paris, de 1824 à 1859. Il obtint une médaille de deuxième classe en 1824, une médaille de première classe en 1831, une autre en 1855. Il fut fait chevalier de la Légion d'honneur en 1837.
Il paraît avoir, plus que son aîné, produit des portraits. Les commandes ne lui firent pas défaut, il peignit notamment un *Christ* pour l'église Saint-Roch à Versailles. On cite encore de lui : *Christ sur les genoux de la Vierge* – *Jeune fille soignant sa*

mère malade – *Le lendemain de l'enterrement* – *Des parents pleurant la mort de leur enfant.*

Musées : Amiens (Mus. de Picardie) : *Vision de Charles IX* – Angers : *Guillaume Bodinier* – *Las Cases* – Besançon : *Dr Marjolin* – Brest : *Arrestation de Charlotte Corday* – Dordrecht (Mus. Ary Scheffer) : *Exhortation* – *Portrait de Népomucène Lemercier* – *Karel Arnoldus Scheffer* – Kaliningrad, ancien. Königsberg : *Famille malheureuse* – Lons-le-Saunier : *Nic. Jousserandot* – Maisons-Laffitte : *Jacques Laffitte* – Montpellier (Mus. Fabre) : *M. Collt* – Périgueux : *La Vierge et l'Enfant Jésus* – Rotterdam : *Le premier né* – Rouen (Mus. des Beaux-Arts) : *Femme en prières* – Versailles : *Bataille de Cassel* – *Entrée de Jeanne d'Arc à Orléans* – *Casimir Delavigne* – *Ph. de Mornay du Plessis-Marly* – *Montfort l'Amaury* – *Claude Beauvoir* – *La Palice* – *Montluc (Blaise de Montesquiou)* – *Jean Toiras.*

Ventes Publiques : Paris, 1862 : *Jeune mère et ses enfants* : **FRF 640** – Paris, 1867 : *Lecture de la Bible* : **FRF 940** – Paris, 6 juin 1924 : *Portrait de Jacques Laffitte* 1832 : **FRF 1 920** ; *La mort de Jeanne d'Arc* : **FRF 6 000** – Paris, 7 fév. 1945 : *L'arrestation de Charlotte Corday* : **FRF 2 800** – Paris, 5 déc. 1978 : *Portrait d'une jeune fille*, h/t (47x41) : **FRF 5 500** – Monaco, 14-15 déc. 1996 : *Portrait de S. A. R. le duc d'Orléans, fait de souvenir* 1842, h/t (128,5x83) : **FRF 44 460.**

SCHEFFER Jean Baptiste
Né en 1765 à Hambourg ou à Kassel en 1773. Mort le 30 juin 1809 à Amsterdam. XVIIIe siècle. Allemand.
Peintre et graveur.
Élève de J. Fr. Aug. Tischbein. Il vint en Hollande fort jeune. Il épousa Cornélia Lamme, dont il eut les peintres Henry et Ary Scheffer. J.-B. Scheffer peignit de nombreux tableaux d'histoire et des portraits, notamment celui de *Louis Bonaparte, roi de Hollande.*
Musées : Amsterdam : *Joanna Cornélia Ziesenis* – Darmstadt : *Pétion, maire de Paris* – *L'empereur Joseph II* – Dordrecht (Mus. Ary Scheffer) : *Huit portraits et un intérieur* – La Haye (mun.) : *Portrait d'une dame* – Karlsruhe : *Enseignement de l'écriture aux chandelles* – Nimègue : *Henri Hoogers* – Utrecht : *Portrait de Hinlopen.*

SCHEFFER Jean Gabriel
Né le 12 décembre 1797 à Genève. Mort le 25 septembre 1876 à Genève. XIXe siècle. Suisse.
Peintre de genre et de portraits, lithographe.
Il vint à Paris fort jeune et y fut élève de Regnault. Il alla ensuite en Italie et s'y lia d'amitié avec Corot, Aligny et Léopold Robert. Il exposa au Salon de Paris de 1822 à 1846. Il fit aussi beaucoup de lithographies humoristiques. Certaines sont signées des initiales J. S. telles que *Tu t'ennuies avec moi ?* et *A qui êtes-vous, Monsieur ?* (1824), d'autres J. G. S. telles que *Monologue du cachemire dans la silhouette* et *Griseltiana*. Revenu à Genève, il y mena une vie toute de travail. Il a aussi travaillé au pastel. Le Musée Ariana à Genève conserve une aquarelle, *Jeune Italienne*, signée J. Scheffer, qui nous paraît pouvoir être de notre artiste.
Ventes Publiques : Berne, 25 oct 1979 : *Le petit musicien*, h/t (74x90) : **CHF 2 900.**

SCHEFFER Mattheus ou Schäffer ou Schäfer
Né vers 1575 à Münnerstadt. Mort le 22 mai 1614 à Cobourg. XVIIe siècle. Allemand.
Peintre.
On le trouve à la cour de Cobourg.

SCHEFFER Paolo. Voir SCHEPHEN

SCHEFFER Paul
Né le 20 avril 1877 à Kassel (Hesse). Mort en avril 1916 à Kassel. XXe siècle. Allemand.
Peintre de paysages, fresquiste.

Il fut élève de Victor Weishaupt.
Musées : Kassel (Hôtel de Ville) : fresques.

SCHEFFER Robert
Né le 6 mai 1859 à Vienne. xixe siècle. Autrichien.
Peintre de genre.
Il fut élève de Griepeukerl, Wurzinger, Leopold Muller et Ferdinand Keller.
Musées : Vienne (Mus. mun.) : *La caserne François-Joseph à Vienne*.
Ventes Publiques : Munich, 6 nov. 1981 : *Le Galant Tyrolien* 1891, h/t (71x56) : **DEM 5 200** – Londres, 28 nov. 1990 : *Pique-nique dans le jardin* 1895, h/t (70,5x90) : **GBP 5 500** – New York, 22 mai 1991 : *Pensées vers l'absent* 1920, h/t (92,1x71,1) : **USD 6 600** – Londres, 15 juin 1994 : *Contemplation* 1927, h/t (79x56) : **GBP 3 910**.

SCHEFFER VON LEONHARDSHOFF Johann Baptist ou Scheffer von Leonhartshoff
Né le 30 octobre 1795 ou 1796 à Vienne. Mort le 12 janvier 1822 à Vienne. xixe siècle. Autrichien.
Peintre d'histoire, sujets religieux, portraits, graveur, dessinateur.
Il fut élève de l'Académie des Beaux-Arts de Vienne. Protégé par le comte de Salm Reifferscheid, prince-évêque de Gurk, il alla poursuivre ses études en Italie aux frais de ce prélat, notamment à Rome, où il fit partie de la confrérie de Saint-Luc. Il fut alors nommé chevalier de l'ordre du Christ par le pape Pie VII. Il revint ensuite à Vienne où de nombreuses commandes lui furent faites.
Tout en faisant partie du groupe des Nazaréens, il sut cependant se démarquer d'un raphaëlisme conventionnel et rester original. Au cours de son premier séjour à Rome, en 1817, il fit le *Portrait de Pie VII*, puis, lors d'un second séjour, vers 1820, il peignit son chef-d'œuvre *Sainte Cécile mourante*.
Bibliogr. : In : *Diction. de la peint. allemande et d'Europe centrale*, coll. Essentiels, Larousse, Paris, 1990.
Musées : Berlin (Gal. Nat.) : *Sainte Famille – Éducation de sainte Marie* – Budapest : *Dessin pour un tableau d'autel* – Essen (Mus. Folkwang) : *Saint Georges et le dragon* 1815 – Vienne (Österreichische Gal.) : *Portrait de l'artiste devant une architecture gothique – Portrait de l'artiste dessinant dans une forêt – Le comte Lamberg – Le cardinal Salm – Portrait de Jul. Schnorr von Carolsfeld* – Vienne : *Sainte Cécile mourante – Madone et enfant Jésus* – Vienne (Albertina) : *Portrait de Grillparzer*.
Ventes Publiques : Munich, 28 nov 1979 : *Vierge à l'Enfant* 1817, pl./trait de cr. (25x20) : **DEM 3 200**.

SCHEFFERS N.
Originaire d'Utrecht. xviiie siècle. Travaillant vers 1700. Hollandais.
Peintre d'histoire.
Il travailla à Londres sous la direction de l'italien Verrio, puis à Utrecht.

SCHEFFLER. Voir aussi SCHÄFFLER

SCHEFFLER Caspar
xviiie siècle. Actif à Oberfinning. Allemand.
Peintre.
Il a peint surtout des sujets d'inspiration religieuse.

SCHEFFLER Christoph, ou parfois Christian, Thomas ou Schaeffler, Schaefler
Né en 1699 ou 1700 à Munich. Mort le 25 janvier 1756 à Augsbourg. xviiie siècle. Allemand.
Peintre et dessinateur pour l'eau-forte.
Il reçut de son père Johann Wolfgang sa première formation artistique. Après avoir quitté l'ordre des Jésuites, il séjourna surtout à Freising et à Augsbourg et se consacra aux fresques dont il décora les collèges de jésuites de Dilligen et de Landsberg. Dans les peintures de la nef de Saint-Paulin de Trèves, consacrées au *Triomphe de la Croix*, il a encadré la scène principale de blocs rocheux tourmentés, par les failles desquels dardent des rayons de lumière, dont le relief et la densité semblent les confondre avec les motifs sculptés de l'ornementation baroque en stuc. Ici comme dans l'ornementation de l'époque baroque germanique, est réalisée une fusion entre architecture, sculpture et peinture, symbolisant la fusion finale du ciel et de la terre.

SCHEFFLER Félix Anton
Né le 29 août 1701 à Munich. Mort le 10 janvier 1760 à Prague. xviiie siècle. Allemand.

Peintre.
Il reçut sa première formation artistique de son père Joh. Wolfgang. Il séjourna à Prague, à Augsbourg et en Bavière. Il est surtout connu comme peintre de fresques dans les cercles artistiques de Bavière, de Silésie, de Moravie et de Bohême.

SCHEFFLER Franz Benedikt et Georg, les frères
xviiie siècle. Actifs sans doute à Augsbourg. Allemands.
Sculpteurs.
On leur doit les statues de stuc de *Saint Étienne*, de *Saint Laurent* et des deux *Saint Jean* au grand autel de Saint-Martin à Schwyz-Dorf.

SCHEFFLER Franz Mathias, ou Matheus
Mort le 19 septembre 1757 à Munich. xviiie siècle. Allemand.
Miniaturiste.
Le Musée de la Résidence de Munich conserve de lui *Adoration de la Vierge par le prince Max Emmanuel de Bavière*.

SCHEFFLER Friedrich Johann ou Schöffler
Mort le 8 avril 1750. xviiie siècle. Actif à Munich à partir de 1724.
Peintre.

SCHEFFLER Hermann
Né le 14 juin 1879 à Berlin. xxe siècle. Allemand.
Peintre de portraits, graveur.
On lui doit des portraits du président Hindenburg.
Musées : Marienbourg : *Portrait de Hindenburg*.

SCHEFFLER Johann Carl
xviiie siècle. Actif à Berlin. Allemand.
Sculpteur sur bois.
Il a exécuté de 1737 à 1740 tous les ornements du château de Rheinsberg. Il a également décoré les châteaux de Frédéric II. Il est probablement l'auteur du bureau de la bibliothèque de Sans-Souci.

SCHEFFLER Margarete ou Scheffer
Née le 25 juillet 1871 à Berlin. xixe-xxe siècles. Allemande.
Peintre de natures mortes.
Elle fut élève de Robert Müller dit Warthmuller et Walter Leistikow. Elle travailla à Francfort-sur-le-Main.
Ventes Publiques : Amsterdam, 5 juin 1990 : *Mimosa et citrons sur la table*, h/t (50,5x80) : **NLG 2 070**.

SCHEFFLER Rudolf
Né le 5 décembre 1884 à Zwickau (Saxe). Mort en 1973. xxe siècle. Actif aux États-Unis. Allemand.
Peintre de portraits, paysages, peintre de cartons de mosaïques, graveur.
Il fut élève de l'académie des Beaux-Arts de Dresde, sous la direction de Otto Guzmann et Hermann Prell. Il voyagea en Angleterre, en France, à Florence, Venise et en Hollande, avant de s'établir à Brooklyn, où il ouvrit bientôt un atelier et devint l'ami de Robert Laurent, Yasuo Kuniyoshi, Marsden Hartley et Jules Pascin.
Il obtint le Prix de Rome et de nombreuses médailles d'or et d'argent décernées par le gouvernement et l'académie royale de Dresde.
Sa notoriété fut rapide. La commande d'une mosaïque pour la cathédrale de Saint Louis l'entraîna aux États-Unis. Vers la fin des années 1920, il découvrit le groupe d'artistes de Old Lyme dans le Connecticut et partagea son temps entre ce groupe et celui de Valley Cottage de New York. Il avait alors acquis son style personnel imprégné d'impressionnisme. Toutefois, il fut tenté par les théories sur le divisionnisme de Seurat et son portrait de *Max Schleming* en est un exemple.
Musées : Zwickau (Mus. du roi Albert).
Ventes Publiques : New York, 24 jan. 1990 : *Une rue près de Williamsburg bridge à New York* 1928, aquar. et cr./pap. (62,2x48,2) : **USD 1 430** – New York, 16 mars 1990 : *Tournesols près d'un hangar à Lyme dans le Connecticut*, h/t (91x5x99,8) : **USD 31 900** – New York, 3 déc. 1992 : *Max Schmeling* 1929, h/t (213,4x167,6) : **USD 19 800** – New York, 23 avr. 1997 : *Récolte d'automne* 1942, h/t (99x91,5) : **USD 4 600**.

SCHEFFNER Johann Gottfried
Né en 1765 à Mitau (nom allemand de Ielgava, Lettonie). Mort le 18 décembre 1825 à Mitau. xviiie-xixe siècles. Allemand.
Graveur au burin.
Élève de S. Kutner, il étudia à Iéna, Wittenberg et Halle. Il fut professeur de dessin à Cologne et au lycée de Berlin de 1795 à

1797. En 1797 il enseigna à l'Université de Leipzig, de 1806 à 1817 à l'École de Libau. A partir de 1817 il travailla à Mitau. Il grava des portraits de *Beethoven*, de *Clementi*, de *Wölfl*, de *Guyton*, du *Baron de Morveau* et de *Scheele*.

SCHEFFNER Karl Heinrich Ferdinand
Né le 7 avril 1805 à Libau. Mort en juin 1865 à Riga. xixᵉ siècle. Éc. balte.
Peintre.
Fils de Johann Gottfried et élève de Senff.

SCHEFFOLT Hans
xviiᵉ siècle. Actif à Altdorf près de Ravensbourg. Allemand.
Peintre.

SCHEFFSTOSS Christoph
xviiᵉ siècle. Allemand.
Peintre.
Il a peint des tableaux représentant *Saint Pierre* et *Saint Paul* à l'église de Dilligen.

SCHEFOLD Johannes
Né le 26 décembre 1719 à Markdorf. Mort le 10 juillet 1809 à Biberach. xviiiᵉ-xixᵉ siècles. Allemand.
Peintre.
Il travailla depuis 1780 à Buchau et depuis 1803 à Biberach où il fut le maître de J. B. Pflug.

SCHEFSTOS Dominikus
xviiᵉ siècle.
Peintre.
Un tableau de cet artiste, daté de 1658, se trouve au monastère de Seitenstetten.

SCHEFTLHUBER Dominikus. Voir SCHÖFFTLHUBER
SCHEFTLMAYR Carl. Voir SCHÄFTLMAYR

SCHEGA Franz Andreas
Né le 16 novembre 1711 à Rudolfswert, en Yougoslavie. Mort le 6 décembre 1787 à Munich. xviiiᵉ siècle. Allemand.
Peintre, graveur et médailleur.
Fils d'un confectionneur de boîtes, il suivit d'abord la profession paternelle et se fit remarquer par le talent qu'il apportait dans la gravure de ses fusils. Il grava aussi des médailles et des portraits en relief. On cite de lui les portraits du couple *Georg de Marées* (au Musée d'Augsbourg) et le *Portrait de l'artiste par lui-même* (au Musée National de Munich). Il a vécu surtout à Munich. Vers la fin de sa carrière, il fit des portraits au pastel dont il grava un certain nombre. Il devint aveugle en 1780. Il passe pour le meilleur médailleur allemand du xviiiᵉ siècle. Son frère Johann Anton a laissé au Musée National de Munich les médaillons de l'empereur *Charles IV* et de son épouse.

SCHEGGIA Giovanni. Voir GUIDI
SCHEGGINI da Larciano Giovanni di Michele. Voir GRAFFIONE

SCHEGLOV Valerian
Né en 1901 à Kalouga. Mort en 1984. xxᵉ siècle. Russe.
Dessinateur, illustrateur.
Il fut l'élève de V. Lévandovski. Dès 1920 il s'intéressa à la création d'affiches puis à l'illustration de livres. À partir de 1927 les grandes revues et les maisons d'édition recherchèrent sa participation. En 1933 il devint membre de l'Union des Artistes d'URSS. Sa première exposition personnelle eut lieu en 1934. Il a illustré *Le Pain* d'A. Tolstoï.
Bibliogr. : *Catalogue raisonné de l'œuvre de Valerian Scheglov*, s.l., s.d.
Ventes Publiques : Paris, 29 nov. 1990 : *Le violoncelliste* 1920, cr./pap. (16x17) : FRF 3 800.

SCHEGS Kaspar. Voir SCHECKS

SCHEI Peter
xviiᵉ siècle. Travaillant vers 1678. Éc. flamande.
Peintre de paysages.
Un peintre du même nom était élève de Jan Fierens à Middelbourg en 1706.

SCHEIB Christian Friedrich
Né en 1737 à Worms. Mort en 1810 à Hambourg. xviiiᵉ-xixᵉ siècles. Allemand.
Peintre et aquarelliste.
Élève et imitateur de Seekatz. Il visita la France et se fixa à Hambourg. Il mourut dans la maison de correction de cette ville. Il peignit des paysages avec des ruines et des cascades. Le Musée

de Hambourg possède deux de ses tableaux représentant des incendies.

SCHEIB Johann Daniel
Né le 22 mai 1670 en Thuringe. Mort le 6 décembre 1727 à Bayreuth. xviiᵉ-xviiiᵉ siècles. Allemand.
Graveur sur pierre et sur verre.

SCHEIBE Richard
Né le 19 avril 1879 à Chemnitz (Saxe). Mort en 1964 à Chemnitz. xxᵉ siècle. Allemand.
Sculpteur de monuments, figures, animaux.
Il fit ses études de peinture à Dresde et à Munich. À vingt ans, il alla à Rome étudier la sculpture. Il travailla à Francfort-sur-le-Main comme professeur à l'école des beaux-arts et à Berlin à partir de 1935 comme professeur de l'académie. Il est l'auteur du monument élevé à Höchst pour commémorer en 1935 la libération de la Saar.
Ventes Publiques : Munich, 1ᵉʳ-2 déc. 1992 : *Orang-outan assis*, bronze (h. 20) : DEM 5 750 – New York, 29 sep. 1993 : *Femme debout*, bronze (34,3) : USD 2 875.

SCHEIBEL Johann Joseph ou Scheibelt, Scheibolt. Voir SCHEUBEL

SCHEIBER Christian
xviiᵉ siècle. Actif à Wörth vers 1600. Autrichien.
Peintre.

SCHEIBER Franz Paul
Né le 23 mars 1875 à Umhausen. xxᵉ siècle. Autrichien.
Sculpteur de compositions religieuses.
Il fut élève de Wilhelm von Rümann et de Balthasar Schmidt. Il a sculpté *La Vierge*, *L'Enfant Jésus* et *Saint Jean* à l'hôtel de ville de Charlottenbourg ainsi que *Le Lieur de gerbes*.
Musées : Innsbruck (Ferdinandum) : *Le Lieur de gerbes*.

SCHEIBER Hugo
Né en 1873 à Budapest. Mort en 1950 à Budapest. xixᵉ-xxᵉ siècles. Hongrois.
Peintre de compositions, peintre à la gouache, pastelliste, illustrateur. Cubo-expressionniste.
Il fit ses études à l'École des Arts Décoratifs de Budapest. À partir de 1920, il eut des contacts avec le groupe de la galerie et de la revue *Der Sturm* de Berlin, et avec le groupe futuriste italien qui l'invita à Rome en 1933.
Il a participé à des expositions collectives, à Budapest en 1921 avec Béla Kadar, entre les deux guerres à la Société anonyme de Catherine Dreier à New York. Une exposition posthume lui a été consacrée en 1964 à Budapest. En 1980, il était représenté à l'exposition *L'Art en Hongrie 1905-1930*. Il est représenté à l'exposition *L'Avant-Garde en Hongrie 1910-1930*, et en 1985-86 à l'exposition *Beöthy et L'Avant-Garde Hongroise*, toutes deux à la galerie Franka Berndt de Paris. En 1984, il était représenté à l'exposition *L'Avant-Garde en Hongrie 1910-1930*, et en 1985-86 à l'exposition *Beöthy et L'Avant-Garde Hongroise*, toutes deux à la galerie Franka Berndt de Paris.
Ses œuvres ont évolué entre un expressionnisme magique, rappelant Chagall, et une stylisation post-cubiste tempérée, colorée et décorative.

Scheiber

Scheiber H

Bibliogr. : In : *L'Art en Hongrie 1905-1930. Art et révolution*, musée d'Art et d'Industrie, Saint-Étienne, Musée d'Art Moderne de la Ville, Paris, 1980 – in : Catalogue de l'exposition *L'Avant-Garde en Hongrie 1910-1930*, galerie Franka Berndt, Paris 1984 – in : Catalogue de l'exposition *Beöthy et L'Avant-Garde Hongroise*, galerie Franka Berndt, Paris, 1985-86.
Ventes Publiques : New York, 3 nov. 1978 : *Figure marchant* vers 1925, gche (66x49,5) : USD 2 700 – New York, 6 nov 1979 : *Portrait d'homme* vers 1920-1925, gche (51x43) : USD 1 500 – New York, 19 mai 1981 : *Scène villageoise*, gche/pap. mar./cart. (59,5x49) : USD 3 800 – London, 22 mars 1983 : *Le Can-Can*, craies coul. et fus. (66x52) : GBP 1 200 – Lyon, 23 oct. 1984 : *Femmes attablées*, gche (61x48) : FRF 43 000 – Zurich, 10 nov. 1984 : *Nu cubiste*, h./cart. (67x53) : CHF 5 500 – London, 2 déc. 1985 : *Clowns*, mine de pb et cr. de coul. (51x48) : GBP 1 000 – London, 2 déc. 1986 : *Le port*, h/cart. (71x102) : GBP 7 000 – New

YORK, 18 fév. 1988 : *Femme lisant*, gche/pap. (85,5x65) : **USD 5 280** – LONDRES, 24 fév. 1988 : *Femme à la cigarette*, aquar. gche/pap. kraft (58,5x43) : **GBP 2 530** – TEL-AVIV, 26 mai 1988 : *Venise*, aquar. et gche (63x48) : **USD 4 950** – LONDRES, 19 oct. 1988 : *Le clown*, past. et aquar. (67,5x48) : **GBP 2 640** – LONDRES, 24 mai 1989 : *Les saxophonistes*, gche et past. /pap. (43,6x61) : **GBP 2 750** – TEL-AVIV, 30 mai 1989 : *Fiacre la nuit*, gcheet cr./pap. (34x23,5) : **USD 3 960** – AMSTERDAM, 13 déc. 1989 : *Couple de danseurs*, gche/pap. (49x34,5) : **NLG 3 450** – TEL-AVIV, 3 jan. 1990 : *Homme assis*, past. et gche (59,5x49) : **USD 2 420** – PARIS, 24 jan. 1990 : *La Ville, la nuit*, gche et past. (45x62) : **FRF 45 000** – NEW YORK, 21 fév. 1990 : *Portrait de femme*, techn. mixte/pap. (67,4x48,1) : **USD 4 125** – PARIS, 8 avr. 1990 : *Danseuse de Music-Hall*, gche et past. (64x48) : **FRF 75 000** – PARIS, 26 avr. 1990 : *Le cirque*, h/t (69x59) : **FRF 120 000** – BERNE, 12 mai 1990 : *Danseuse espagnole*, techn. mixte (69,5x54,5) : **CHF 3 800** – AMSTERDAM, 22 mai 1990 : *Le faucheur*, gche/pap. (67,5x48,5) : **NLG 10 350** – TEL-AVIV, 19 juin 1990 : *Paysage industriel*, h/cart. (49x67) : **USD 5 060** – PARIS, 25 juin 1990 : *Le Musicien*, gche (58,5x42) : **FRF 26 500** – NEW YORK, 10 oct. 1990 : *Portrait de femme*, h/pap./carte (62,9x46,8) : **USD 2 200** – LUCERNE, 24 nov. 1990 : *Portrait de femme*, techn. mixte/pap. (52x38) : **CHF 10 000** – AMSTERDAM, 12 déc. 1990 : *Femme assise (Ülo Nö)* 1940, cr. de coul./pap. (60x44) : **NLG 1 955** – TEL-AVIV, 1er jan. 1991 : *Paysage*, past. et fus. (85x61,5) : **USD 2 200** – PARIS, 14 avr. 1991 : *Le jazzman*, gche/cart. (63x49) : **FRF 47 000** – ROME, 13 mai 1991 : *Personnages avec un verre* 1920, h/t (60x40) : **ITL 39 100 000** – ROME, 9 déc. 1991 : *Femme*, techn. mixte/pap. (50x45) : **ITL 6 900 000** – AMSTERDAM, 12 déc. 1991 : *Village*, gche/pap. (44x36) : **NLG 6 210** – TEL-AVIV, 6 jan. 1992 : *Nu parmi les arbres*, h. et gche/pap. (41,5x28) : **USD 1 210** – ZURICH, 29 avr. 1992 : *Portrait d'homme*, gche/pap. (62,9x47,8) : **CHF 1 800** – NEW YORK, 9 mai 1992 : *Chemin du village*, craies de coul./pap. chamois/pap. (56,8x42,5) : **USD 1 760** – PARIS, 27 oct. 1992 : *Rue animée* 1925, past. et mine/pap. (68x48) : **FRF 52 500** – NEW YORK, 10 nov. 1992 : *Homme sur un banc dans un parc*, gche et aquar./pap. chamois (52,7x49,8) : **USD 2 090** – PARIS, 12 mai 1993 : *Portrait de Madame B.* 1929, past./pap. (37x36) : **FRF 31 500** – ROME, 3 juin 1993 : *Paysage avec des arbres et des maisons aux toits rouges* 1930, techn. mixte/pap. (75x65) : **ITL 12 000 000** – PARIS, 25 mars 1994 : *Méphisto*, gche (51x67) : **FRF 4 000** – AMSTERDAM, 31 mai 1994 : *Danseuse de cancan*, fus. et past./pap. (66x50) : **NLG 5 175** – NEW YORK, 9 juin 1994 : *Homme fumant une cigarette*, aquar. et past./pap. orange/cart. (69,9x48,9) : **USD 1 150** – PARIS, 16 déc. 1994 : *Personnages dans un parc*, gche, past. et encre/pap. (61x45) : **FRF 5 600** – NEW YORK, 24 fév. 1995 : *Les réverbères*, gche/pap. (57,2x45,7) : **USD 2 070** – TEL-AVIV, 22 avr. 1995 : *Paysage urbain*, h. et gche/cart. (48x66,5) : **USD 4 600** – PARIS, 13 déc. 1996 : *Homme assis* 1917, gche et past./pap. (61,7x46,3) : **FRF 15 000** – LONDRES, 23 oct. 1996 : *Cannes*, h/t (60x47) : **GBP 2 990**.

SCHEIBER Moritz
XVIIe siècle. Actif à Innsbruck. Autrichien.
Sculpteur.

SCHEIBER Paul
Né à Perfuchs, près de Landeck. XVIIIe siècle. Autrichien.
Peintre de compositions religieuses.
Il a peint vers 1750 trois tableaux d'autels à l'église Sainte-Anne de Bludenz.

SCHEIBER Reichart ou Richard
Né vers 1615. Mort le 15 avril 1673. XVIIe siècle. Actif à Salzbourg. Autrichien.
Peintre.
Il a décoré vers 1665 une porte triomphale lors de l'entrée de l'empereur Léopold Ier à Salzbourg.

SCHEIBL Hubert
Né en 1952. XXe siècle. Autrichien.
Peintre. Abstrait.
Il montre ses œuvres dans des expositions personnelles, dont : 1994, 1996, galerie Thaddaeus Ropac, Paris.
Abstrait, il travaille la matière à partir de frottements notamment, et la couleur en aplats, dans des peintures qui évoquent l'œuvre de Twombly. Son travail révèle la lente maturation du tableau.
BIBLIOGR. : Paul Ardenne : *Hubert Scheibl*, Art Press, n° 194, Paris, sept. 1994.
VENTES PUBLIQUES : NEW YORK, 20 fév. 1988 : *Guerrier fatigué* 1983, h/t (200,3x250,5) : **USD 1 540** – NEW YORK, 8 oct. 1992 : *Sans titre*, h/t (149,8x150,5) : **USD 7 150** – LONDRES, 23-24 mars 1994 : *Sans titre* 1986, h/t (200x219) : **GBP 5 750**.

SCHEIBLBRANDER Karl
Né le 24 décembre 1884 à Radstadt (Bade-Wurtemberg). XXe siècle. Allemand.
Peintre de paysages.
Il fut de 1925 à 1932 professeur à l'école des arts industriels d'Innsbruck.

SCHEIBLER Carl Friedrich Heinrich
XIXe siècle. Actif à Berlin au début du XIXe siècle. Allemand.
Sculpteur.
Élève de Em. Bardou. Il fit des envois à l'Académie de 1800 à 1838.

SCHEIBLICH Otto
Né en 1830 à Niederfähre. Mort en 1873 à Meissen. XIXe siècle. Allemand.
Peintre.
Il travailla à la Manufacture de porcelaine de Meissen. L'Hôtel de Ville de Meissen possède de cet artiste un tableau représentant la *Porte des bouchers* à Meissen.

SCHEIBMAIER Anton Wilhelm
Né le 22 mars 1818 à Munich. Mort le 7 décembre 1893 à Munich. XIXe siècle. Allemand.
Peintre.
Il a composé de nombreux tableaux d'autels pour les églises bavaroises.

SCHEIBNER Johann Heinrich
Né en 1759 à Laubegast (près de Dresde). Mort vers 1807. XVIIIe siècle. Allemand.
Dessinateur et graveur au burin.
Élève de Giuseppe Canale. On lui doit des portraits et des panoramas de villes.

SCHEIBOLT Johann Joseph. Voir **SCHEUBEL**

SCHEICHER Franz ou Scheucher
Né vers 1756 près d'Imst, dans le Tyrol. Mort le 10 janvier 1803 à Freising. XVIIIe siècle. Autrichien.
Sculpteur sur bois.
Le Musée Germanique de Nuremberg possède de lui une statue de l'*Empereur Charles VII en tenue d'empereur romain*.

SCHEICKER Gottfried
XVIIe siècle. Travaillant probablement à Stolpen. Allemand.
Peintre.
Il appartient à la Suisse saxonne et a peint des tableaux d'autels.

SCHEICKHARDT Hendrik Willem. Voir **SCHWEICKARDT**

SCHEICZLICH Hans. Voir **SCHENCK**

SCHEID Johann Baptist. Voir **SCHEITH**

SCHEID Lore
Né en 1889 à Pforzheim. Mort en 1946 à Wels. XXe siècle. Autrichien.
Peintre de paysages.
VENTES PUBLIQUES : MUNICH, 7 déc. 1993 : *le lac de Hallstätter* 1921, h/t (95x120,5) : **DEM 8 050** – NEW YORK, 17 jan. 1996 : *Le lac de Hallstatter* 1921, h/t (95,9x121,6) : **USD 5 175**.

SCHEIDAM Ph.
XVIIe siècle. Actif à Hambourg vers 1623. Allemand.
Peintre.

SCHEIDECKER Paul Frank
Né à Manchester, de parents français. XIXe siècle. Français.
Peintre de genre, paysages, peintre à la gouache, aquarelliste.
Il fut élève de son père, de Lehmann et de L. O. Merson. Il débuta au Salon en 1879.
VENTES PUBLIQUES : PARIS, 6 nov. 1935 : *La Seine*, aquar. gchée : **FRF 22**.

SCHEIDEGGER Johann
Né en 1777 à Trachselwald. Mort le 3 février 1858. XIXe siècle. Suisse.
Paysagiste.

SCHEIDEL Franz Anton von ou Scheidl
Né en 1731. Mort le 14 janvier 1801 à Vienne. XVIIIe siècle. Autrichien.
Peintre d'animaux, fleurs, aquarelliste, dessinateur.
Il a surtout peint des planches de botanique, et il se spécialisa dans la représentation d'animaux.

VENTES PUBLIQUES : NEW YORK, 3 juin 1981 : *Coquillages*, aquar./ trait de craie noire (51,3x36) : **USD 10 000** – NEW YORK, 22 juin 1983 : *Vingt-sept coquillages*, aquar./traits de craie noire (51,5x36,2) : **USD 4 750** – LONDRES, 5 nov. 1987 : *Fleurs, plantes et fruits 1765-1770*, aquar., volume de 161 pages (50,8x36) : **GBP 155 000** – NEW YORK, 12 jan. 1990 : *Paresseux sur une branche*, aquar./craie noire (32x47) : **USD 3 300** – NEW YORK, 9 jan. 1991 : *Un furet blanc* ; *Un jeune fourmilier*, craie noire et aquar. (35,6x48,8 et 35,6x50,2) : **USD 2 420** – PARIS, 20 juin 1991 : *Trois planches de coquillages*, pierre noire, pl. et aquar. (49,5x34) : **FRF 51 000** – NEW YORK, 10 jan. 1995 : *Étude de quatre serpents : muraena coeca et coluber atropos*, encre et aquar./ craie noire (35,6x50,8) : **USD 690** – LONDRES, 16-17 avr. 1997 : *Un lion*, aquar./traces de craie noire (33x51) : **GBP 1 955**.

SCHEIDHAUER Rudolf
XIXe siècle. Actif en Hongrie de 1836 à 1860. Hongrois.
Peintre de portraits.

SCHEIDHAUF. Voir SCHAIDHAUF

SCHEIDL Johann
XIXe siècle. Actif à Salzbourg. Autrichien.
Sculpteur.
A surtout travaillé pour les églises de sa région.

SCHEIDL Jordan
Né en 1728. Mort le 4 novembre 1780 à Vienne. XVIIIe siècle.
Autrichien.
Peintre d'histoire.

SCHEIDL Karl ou Seidl
XVIIIe siècle. Autrichien.
Peintre.
Il est surtout connu pour ses peintures de figures sur porcelaine qu'il réalisa à la Manufacture de porcelaine de Vienne.

SCHEIDL Roman
Né en 1949 à Leopoldsdorf. XXe siècle. Autrichien.
Peintre, graveur.
Il vit et travaille à Vienne.
Il a participé en 1992 à l'exposition *De Bonnard à Baselitz – Dix ans d'enrichissements du cabinet des estampes 1978-1988* à la Bibliothèque nationale de Paris.
Il pratique la gravure en taille douce.

SCHEIDLER Anton
Mort après 1775. XVIIIe siècle. Allemand.
Peintre.
Fut le premier maître de Th. Chr. Wink.

SCHEIDLER Johann
Né en 1764. Mort le 21 novembre 1799 à Vienne. XVIIIe siècle.
Autrichien.
Peintre d'histoire.

SCHEIDNAGEL Ruppert
XIXe siècle. Actif à Ratisbonne. Allemand.
Peintre de portraits.
Élève de l'Académie de Munich en 1823.

SCHEIDT Carl von
XIXe siècle. Actif au début du XIXe siècle. Allemand.
Peintre verrier.
Il travailla avec Samuel et Gottlob Mohn à Dresde, puis seul à Berlin. Il a représenté sur verre et sur des tasses de porcelaine des vues de Dresde, Berlin et Vienne.

SCHEIDT Johann Baptist. Voir SCHEITH

SCHEIDTS Andreas. Voir SCHEITS

SCHEIDTS Matthias. Voir SCHEITS

SCHEIFEL Joseph Ignaz. Voir SCHEUFEL

SCHEIFELIN Hans Léonard ou Leonhard. Voir SCHÄUFFELIN

SCHEIFELIN Leonhard ou Scheufele
Né le 30 août 1645 à Ulm. XVIIe siècle. Allemand.
Dessinateur.
Il travailla à Ulm ainsi qu'à Vienne. Les Hôtels de Ville de Nuremberg et de Ratisbonne possèdent de lui des portraits de l'empereur *Léopold Ier*.

SCHEIFFARTZ de Meirroede Margarete ou Merode
Originaire de Bornheim. XVe siècle. Hongroise.
Miniaturiste.
Le Musée national de Budapest possède un *Portrait de l'artiste par elle-même*.

SCHEIFFEL. Voir SCHEUFEL

SCHEIFFELE Johann Thomas
Né le 21 décembre 1806 à Stuttgart. Mort avant décembre 1845. XIXe siècle. Allemand.
Lithographe.
Il a surtout laissé des vues de Stuttgart.

SCHEIMANN Alekseï Fedorovitch ou Chéiman
Né le 21 janvier 1867 à Wjasmino. XXe siècle. Russe.
Graveur.
Il fut élève de Pojalostin. Il pratiqua la gravure au burin.

SCHEIN Françoise
XXe siècle. Active de 1977 à 1987 aux États-Unis puis active en France. Belge.
Sculpteur, technique mixte.
Elle a vécu aux États-Unis de 1977 à 1987, étudiant l'architecture et le design à la Colombia University, puis s'est installée à Paris. Elle montre ses œuvres dans des expositions personnelles : 1991 Espace Electra à Paris. Elle a remporté un concours de sculpture urbaine pour Soho en 1985.
Elle travaille sur la ville et son identité, qu'elle a mis en scène dans des boîtes, introduisant les sources de connaissance d'un lieu (relevés topographiques, plantes, fragments de sols, mais aussi textes...) dans le volume, dans la troisième dimension. Elle a travaillé sur la ville de Paris, recensant les diverses villes américaines portant ce nom et présentant dans des vitrines des assemblages réalisés à partir d'éléments caractéristiques de chaque état : les lumières pour Paris-Pennsylvanie, les champs de coton pour Paris-Mississipi.
BIBLIOGR. : Laurence Debecque-Michel : *De la connaissance scientifique à l'utopie poétique : Françoise Schein*, Opus International, n° 125, Paris, été 1991 – Catherine Francblin : *Les Paris/ Paris de Françoise Schein*, Art Press, n° 164, Paris, déc. 1991.

SCHEIN Henri F. R.
XXe siècle. Français.
Peintre.
Il exposa régulièrement à Paris, au Salon des Artistes Français, dont il fut membre sociétaire. Il obtint une médaille d'argent en 1936.

SCHEIN Medard
XVIIe siècle. Éc. bavaroise.
Ébéniste.

SCHEINER Jakob
Né en 1821 à Sohlbach (près de Geisweid). Mort en 1911 à Potsdam. XIXe-XXe siècles. Allemand.
Paysagiste.
VENTES PUBLIQUES : COLOGNE, 21 nov. 1985 : *La crypte de St. Gedeon à Cologne*, aquar. (42x47,5) : **DEM 4 600**.

SCHEINER Wilhelm
Né en 1852 à Siegen. Mort en 1922 à Cologne (Rhénanie-Westphalie). XIXe-XXe siècles. Allemand.
Peintre de paysages.
Il était le fils de Jakob.
MUSÉES : SIEGEN.

SCHEINERT Karl Samuel
Né le 12 janvier 1791 à Dresde. Mort le 20 janvier 1868 à Meissen. XIXe siècle. Allemand.
Dessinateur et peintre verrier.
Élève de l'Académie de Dresde. Il fut professeur à l'École de peinture sur porcelaine de Meissen.

SCHEINHAMMER Otto
Né le 6 janvier 1897 à Munich (Bavière). XXe siècle. Allemand.
Peintre.
Il fut élève de Carl J. Becker-Gundahl et de Franz Klemmer.

SCHEINHUTTE Michael Hubert Aloys Joseph
Né en 1796 à Cologne. Mort le 8 septembre 1856 à Cologne.
XIXe siècle. Allemand.
Peintre de portraits et lithographe.

SCHEINIG Kaspar
XVe siècle. Allemand.
Sculpteur sur bois.

SCHEINS Karl Ludwig
Né le 15 septembre 1808 à Aix-la-Chapelle. Mort le 23 octobre 1879 à Düsseldorf. XIXe siècle. Allemand.
Peintre de scènes de chasse, paysages animés.
Il fut élève de Scheiner.

Musées : Düsseldorf : *Paysage d'hiver.*
Ventes Publiques : Munich, 28 nov. 1974 : *Paysage boisé sous la pluie* : DEM 12 500 – Cologne, 22 nov 1979 : *Paysage d'hiver,* h/t (124x99) : DEM 11 000 – Cologne, 25 nov. 1983 : *Paysage d'hiver,* h/t (34x49) : DEM 12 000 – Londres, 13 oct. 1994 : *Un chasseur et ses chiens dans un paysage vallonné* 1838, h/t (55,2x78,2) : GBP 2 530.

SCHEIRING
Originaire de Saint-Martin. xviiie siècle. Actif à la fin du xviiie siècle. Allemand.
Sculpteur.

SCHEIRING Leopold
Né le 4 décembre 1884 à Nassereith (Tyrol). Mort en 1927. xxe siècle. Allemand.
Peintre de paysages.
Il vécut et travailla à Innsbruck. Il a peint des tableaux de haute-montagne.
Musées : Innsbruck (Ferdinandeum).
Ventes Publiques : Vienne, 18 sep. 1974 : *Paysage alpestre* 1920 : ATS 16 000 – Vienne, 16 fév. 1979 : *Paysage montagneux* 1918, h/cart. (70x100) : ATS 13 000.

SCHEITERBERG Adrian
Né vers 1864. Mort en septembre 1910 à Diessen. xixe-xxe siècles. Allemand.
Peintre de paysages.

SCHEITH Johann Baptist ou Scheid, Scheidt
Mort le 20 avril 1755. xviiie siècle. Actif à Graz. Autrichien.
Peintre.
On lui doit plusieurs tableaux d'autels qui se trouvent répartis entre plusieurs églises de Styrie.

SCHEITHAUF. Voir SCHAIDHAUF

SCHEITLIN Othmar
Né en 1631 à Saint-Gall. xviie siècle. Suisse.
Peintre.
Il travailla à Rudolstadt et Schleiz.

SCHEITS Andreas ou Scheidts ou Scheutz
Né vers 1665 à Hambourg. Mort en 1735 à Hanovre. xviie-xviiie siècles. Allemand.
Peintre de genre et aquafortiste.
Élève de son père Matthias Scheitz, il vécut en Hollande et fut peintre de la Cour à Hanovre. Il a peint surtout des portraits.
Musées : Florence : *Portrait de Leibnitz* – Hambourg : *Portrait d'un rabbin* – Nature morte – Hanovre (Mus. prov.) : *Portrait d'un jeune homme* – *Portrait d'un savant âgé.*

SCHEITS Hendrik ou Scheutz
xviie siècle. Actif à Hambourg. Allemand.
Peintre.

SCHEITS Matthias ou Scheidts ou Scheitz ou Scheutz
Né vers 1630 ou 1640 à Hambourg. Mort vers 1700 à Hambourg. xviie siècle. Allemand.
Peintre de genre et aquafortiste.
Élève de Ph. Wouwerman à Haarlem. Il peignit d'abord dans la manière de son maître, puis imita Teniers. Il a gravé des sujets de genre et des paysages. D'aucuns le définissent comme un éclectique baroque, ce qui est une façon d'indiquer les peintres qui ont reçu, à cette époque, des influences entre et tout spécialement celle des peintres de sujets de genre hollandais ou flamands. Scheits vaut peut-être un peu mieux. Il joint de l'originalité à un sens assez riche des couleurs ; ne refusant pas les techniques à effets, il peut évoquer parfois, comme dans le *Musicien* du Musée de Hambourg, Magnasco, sachant comme celui-ci, exprimer le destin et la tristesse, plus par le pouvoir graphique et plastique de la ligne, du trait, bref : du « signe », que par la mimique des visages.

(signature MS)

Musées : Aschaffenbourg : *Famille de paysans prenant son repas* – Brunswick : *Portrait de femme* – Göttingen : *Combat de cavalerie* – Hambourg : *Musicien* – Kassel : *Buste de vieillard* – *Le Juif* – *Scène biblique* – *Présentation du Sacrement* – *Image de la vie* – *Vie de villageois* – *Le Baptême* – *Adam et Ève* – *Le vin, la femme et les chansons* – *La promenade* – *L'enfant et le nid* – *Les deux paysans* – *Deux villageoises* – *Rébecca et Eliézer au puits* – *Divertissement musical* – Schleissheim : *Paysans buvant* – Schwerin : *Combat de cavalerie.*

Ventes Publiques : Paris, 26 et 27 juin 1941 : *Deux dessins rehaussés de blanc,* attr. : FRF 440 – Hambourg, 7 juin 1979 : *Scènes bibliques* vers 1670, dess. à la pl. et lav., suite de 40 (24,3x19,2) : DEM 8 200 – Heidelberg, 10 avr. 1981 : *Jésus guérissant le malade* vers 1670, pl. et lav. (24,5x19,5) : DEM 1 600.

SCHEIVEN Van, les frères
xve siècle. Actifs au milieu du xve siècle. Éc. flamande.
Peintres.
En 1456 environ, les frères Van Scheiven peignirent trente épisodes de la *Vie de sainte Ursule* pour l'église Sainte-Ursule de Cologne. Ils furent parmi les premiers à illustrer ce thème, repris ensuite par plusieurs peintres, dont le Maître de la Légende de Sainte Ursule, vers 1485.

SCHEIWE Walter
Né le 7 juin 1892 à Posen. xxe siècle. Allemand.
Peintre de paysages, graveur.
Il vécut et travailla à Düsseldorf.
Musées : Düsseldorf.

SCHEIWILLER Silvano
Né en 1937 à Milan (Lombardie). Mort en 1986 à Milan. xxe siècle. Italien.
Graveur de figures, paysages.
Il a participé à des expositions collectives, dont : 1995 *Attraverso l'Immagine,* au Centre Culturel de Crémone. Il a réalisé des eaux-fortes parfois ensuite reprises à l'aquarelle, sur de grands formats.
Bibliogr. : *Scheiwiller – Incisioni : 1957-1979,* All'insegna del pesce d'oro, Milan, 1979 – in : Catalogue de l'exposition *Attraverso l'Immagine,* Centre Culturel Santa Maria della Pietà, Crémone, 1995.

SCHEIWL Josef. Voir SEIWL

SCHEL David Joachim ou Schell
xviie siècle. Allemand.
Graveur de médailles.
Il a gravé des médailles à l'effigie de *Guillaume III* et de l'archevêque de Cologne *Joseph Clément.*

SCHEL Sébastian. Voir SCHEEL

SCHELBERG Ernst Ferdinand
Né vers 1645, originaire de Liège. Mort le 2 novembre 1669 à Rome. xviie siècle. Allemand.
Peintre.

SCHELCHER Johann Friedrich Adolph
Né le 17 septembre 1762 à Dresde. Mort le 13 mai 1813 à Dresde. xviiie-xixe siècles. Allemand.
Peintre.
Élève de Klengel, il fut maître de dessin à Dresde. Il a peint des paysages, des portraits et des batailles.

SCHELCHER Mathilde Elisabeth
Née en 1795. Morte le 24 novembre 1867. xixe siècle. Active à Dresde. Allemande.
Peintre de genre et de portraits.
Élève de Friedrich Rensch. Elle exposa à Dresde depuis 1822.

SCHELCK Maurice
Né en 1906 ou 1907 à Alost (Brabant). Mort en 1978. xxe siècle. Belge.
Peintre de figures, portraits, paysages, natures mortes. Expressionniste.
Il fit ses études à l'académie des beaux-arts d'Alost, à Bruxelles, Rome et Paris. Il expose en Belgique, Hollande, à Paris, Londres, Milan, et en Afrique du Sud. Il a reçu en 1931 le prix Godecharle. Il débute dans le sillage des peintres de Laethem puis cesse de peindre pendant de longues années ; il recommence ensuite se tournant vers l'abstraction. Cette période abstraite est temporaire et il abandonne l'art non figuratif avec un retentissant *Adieu à l'abstrait.* Revenant au néo-expressionnisme de sa jeunesse, il propose alors un art au coloris somptueux et à la matière riche qui magnifie la terre flamande et ses habitants. N'usant pas des déformations souvent propres aux expressionnistes, il adopte une construction synthétique recourant souvent aux formes massives qui ne sont pas sans évoquer Gromaire. Essentiellement peintre de paysages, il s'intéresse aussi aux visages qu'il fixe soudainement comme s'ils étaient en train de parler.

(signature Schelck)

Musées : Alost – Anvers – Milan – Montevideo – Ostende.
Ventes Publiques : Londres, 12 nov. 1970 : *Vue d'un village* :
GBP 420 – Anvers, 12 oct. 1971 : *Fleurs* : **BEF 65 000** – Anvers,
18 avr. 1972 : *Femme au moulin à café* : **BEF 55 000** – Anvers, 3
avr. 1973 : *La lys un soir d'hiver* : **BEF 70 000** – Anvers, 2 avr.
1974 : *Ciel d'orage* : **BEF 110 000** – Lokeren, 6 nov. 1976 : *Paysage de neige*, h/pan. (88x125) : **BEF 110 000** – Lokeren 5 nov.
1977 : *Nature morte*, h/pan. (90x120) : **BEF 100 000** – Anvers, 8
mai 1979 : *Dernières gerbes*, h/pan. (60x80) : **BEF 100 000** –
Anvers, 27 oct. 1981 : *Paysage d'été* 1942, h/t (80x100) :
BEF 120 000 – Anvers, 25 oct. 1983 : *Nature morte*, h/pan.
(61x84) : **BEF 70 000** – Lokeren, 20 avr. 1985 : *Nature morte aux
pommes*, h/t mar./pan. (79x100) : **BEF 150 000** – Lokeren, 28 mai
1988 : *Les jeunes villageois*, h/pan. (60x77) : **BEF 40 000** – Lokeren, 21 mars 1992 : *Paysage d'hiver avec le soleil couchant* 1971,
h/t/pan. (80x100) : **BEF 240 000** – Lokeren, 23 mai 1992 : *Ardeur
de la ténacité*, h/t (150x81) : **BEF 90 000** – Lokeren, 5 déc. 1992 :
La Lys en hiver, h/t/pan. (80x100) : **BEF 220 000** – Lokeren, 15
mai 1993 : *Neige au bord de la Lys*, h/pan. (50x70) : **BEF 100 000**
– Lokeren, 4 déc. 1993 : *Nu*, craie noire (72x54) : **BEF 40 000** ;
Nature morte dans mon jardin, h/t/pan. (100x80) : **BEF 150 000** –
Lokeren, 12 mars 1994 : *L'été à Latem* 1978, h/t (50x60) :
BEF 100 000 – Amsterdam, 31 mai 1994 : *Le cerveau grandiose*,
h/t (99x79) : **NLG 4 600** – Lokeren, 20 mai 1995 : *Paysage avec
une ferme*, h/pan. (90x120) – **BEF 240 000** – Amsterdam, 31 mai
1995 : *Nature morte aux pommes* 1964, rés. synth. et h/pap./cart.
(50x70) : **NLG 4 248** – Lokeren, 9 mars 1996 : *Clown*, h/pan.
(122x90) : **BEF 280 000** – Lokeren, 6 déc. 1997 : *Bouquet de
fleurs*, h/pan. (50x40) : **BEF 75 000**.

SCHELDE
Né en 1586 en Frise. Mort à Anvers. xviie siècle. Éc. flamande.
Graveur de portraits, de paysages et de sujets d'histoire.
Élève de Rubens. Il a beaucoup travaillé d'après son maître. Cité
par Ris-Paquot.

SCHELDE Cornelis Van der
xvie-xviie siècles. Actif à Gand en 1575 et à Middelbourg de
1587 à 1602. Éc. flamande.
Peintre.

SCHELDEN Baudouin Van der. Voir l'article SCHELDEN
Paul ou Pauwels Van der

SCHELDEN Hendrik Van der
xvie siècle. Éc. flamande.
Graveur sur bois.

SCHELDEN Lievin Van der
xvie siècle. Vivant à Gand entre 1556 et 1587. Éc. flamande.
Peintre de miniatures.

SCHELDEN Paul ou Pauwels Van der
xvie siècle. Éc. flamande.
Sculpteur.
Fils de l'ornemaniste Jan Van der Schelden, il fit le portail et la
cheminée de la salle des Échevins à Audenarde (Hôtel de Ville)
de 1531 à 1534. Son fils Baudouin Van der Schelden est mentionné de 1553 à 1570.

SCHELDERLE Moyses
xviiie siècle. Actif à Rottenbourg. Allemand.
Sculpteur.

SCHELER Friedrich
Né le 5 mai 1818 à Cobourg. Mort le 20 octobre 1851 à
Cobourg. xixe siècle. Allemand.
Peintre de portraits, de genre et de porcelaine.
Il était le père de Heinrich Scheler.

SCHELER Heinrich Christ. Friedrich
Né le 6 mai 1843 à Cobourg. Mort le 1er mars 1900 à
Cobourg. xixe siècle. Allemand.
Sculpteur.
Il était le fils de Friedrich et le père de l'architecte Eduard. Il fut
l'élève de Th. von Wagner et sculpteur à la Cour. On lui doit le
buste colossal de *Fr. Buckert* pour son monument à Neuses, et
les monuments aux morts de Cobourg et de Themar.

SCHELER Lucie, parfois Thomas Lucie
Née à Paris. xxe siècle. Française.
Sculpteur. Abstrait.

En 1998, elle a figuré au Salon de Mai de Paris.
Parfois, ses sculptures semblent participer du dynamisme
inhérent à l'œuvre de Raymond Duchamp-Villon.

SCHELFHOUT Andreas
Né le 16 février 1787 à La Haye. Mort le 19 avril 1870 à La
Haye. xixe siècle. Hollandais.
Peintre d'animaux, paysages animés, marines, aquarelliste, aquafortiste, dessinateur. Romantique.
Son père était encadreur à La Haye. Il fut l'élève de J. Brekenheimer. Il fit partie des Académies d'Amsterdam, Bruxelles,
Gand. Ce fut également un professeur recherché qui compta
parmi ses élèves C. Leickert et J. B. Jongkind.
Ce fut l'un des trois grands paysagistes hollandais, avec B. C.
Koekkoek et F. M. Kruseman. Sa technique picturale est particulièrement sûre, et il excelle dans la représentation des scènes
hivernales.

A. Schelphout

Musées : Amsterdam : *L'Hiver* – *Paysage* – *Panorama d'hiver en
Hollande* – *Bords de la Meuse l'hiver* – Haarlem – Hambourg :
Paysage d'hiver – La Haye (comm.) : une aquarelle – *Trois paysages* – *Un bois en hiver* – *Marine* – *Paysage avec ruines* – Kaliningrad, ancien. Königsberg : *Patineurs* – Londres (Wallace) : *L'Hiver en Hollande* – Munich : *Rivage* – *Paysage d'hiver* –
Rotterdam : *Vue sur la plage.*
Ventes Publiques : Paris, 1842 : *Paysage d'hiver : pêcheurs
déployant leurs filets sur la glace* : **FRF 2 500** – Paris, 1844 : *Vue
des côtes de Normandie (marine)* : **FRF 4 550** ; *Paysage* :
FRF 2 050 – Paris, 1849 : *Paysage, environs de Haarlem* :
FRF 1 550 – Gand, 1856 : *Paysage animé* : **FRF 1 650** – Paris,
1869 : *Vue de Haarlem en hiver* : **FRF 3 400** – Paris, 1871 : *Hiver
en Hollande* : **FRF 6 704** – Amsterdam, 1881 : *Vue d'hiver* :
FRF 6 510 – Amsterdam, 1881 : *Hiver* : **FRF 2 310** – Vienne, 1881 :
La côte de Scheveningue : **FRF 2 415** – Paris, 1889 : *Hiver en Hollande* : **FRF 3 000** ; *La plage de Scheveningue* : **FRF 1 050** –
Paris, 18 fév. 1898 : *Hiver* : **FRF 1 260** – Londres, 4 déc. 1909 :
Marée basse ; Bord de la mer, deux pendants : **GBP 12** – Londres,
24 mai 1910 : *Rivière glacée et patineurs* : **GBP 7** – Londres, 3 déc.
1910 : *Village de pêcheurs* : **GBP 11** – Paris, 15 nov. 1912 : *L'Hiver
en Hollande ; Les patineurs, ensemble* : **FRF 400** – Paris, 18 mars
1920 : *Hiver en Hollande* : **FRF 1 320** – Paris, 28 nov. 1923 : *Hiver
en Hollande* : **FRF 1 250** ; *Paysage d'été* : **FRF 700** – Paris, 16 mai
1925 : *Personnages au bord d'une plage*, aquar. : **FRF 200** –
Paris, 17-18 mars 1927 : *Le Passeur*, pierre noire et lav. : **FRF 180**
– Paris, 14 nov. 1927 : *Paysage de neige*, aquar. : **FRF 350** – Paris,
18 mars 1929 : *Le retour du marché* : **FRF 590** – Londres, 18 mars
1932 : *Vue de Dordrecht* : **GBP 84** – Paris, 22 jan. 1934 : *Une
métairie* : **FRF 1 000** – Paris, 22 jan. 1943 : *Paysage* : **FRF 7 900** –
Paris, 11 juin 1945 : *Les divertissements de l'hiver*, attr. :
FRF 16 500 – Paris, 25 juin 1945 : *Voiliers dans l'estuaire* :
FRF 3 100 – Paris, 4 avr. 1949 : *Scène d'hiver* 1852 : **FRF 1 200** –
Amsterdam, 3 avr. 1950 : *Paysage d'hiver* : **NLG 3 400** – Paris, 6
juil. 1950 : *Les plaisirs de l'hiver* : **FRF 10 100** – Amsterdam, 19
sep. 1950 : *Paysage panoramique* 1849 : **NLG 1 900** ; *Paysage
d'hiver* : **NLG 1 050** – Amsterdam, 20 juin 1950 : *Paysage d'hiver
aux abords d'un port* : **NLG 720** – Amsterdam, 13 mars 1951 :
Divertissement sur la glace au polder : **NLG 1 100** ; *Paysage en
hiver* : **NLG 475** – Vienne, 15 mars 1951 : *Paysage d'hiver* 1843 :
ATS 9 000 – Amsterdam, 1er mai 1951 : *Bord de mer, orage* :
NLG 1 000 – Vienne, 31 mai 1951 : *Patineurs dans un paysage aux
abords de Dordrecht* : **ATS 4 500** – Paris, 25 juin 1951 : *Paysage
de neige*, aquar. : **FRF 450** – Amsterdam, 3 juil. 1951 : *Paysage
panoramique en Gueldre* : **NLG 950** – Paris, 17 déc. 1954 : *Rivière
gelée avec traîneau et patineurs* : **FRF 105 000** – Londres, 8 avr.
1960 : *Scène de canal en hiver* : **GBP 472** – Londres, 18 déc. 1963 :
Paysage hivernal : **GBP 310** – Amsterdam, 29-30 sep. 1965 : *Paysage d'hiver* : **NLG 14 000** – Londres, 3 fév. 1967 : *Paysage
d'hiver* : **GBP 1 100** – Amsterdam, 21 mai 1968 : *Patineurs sur un
canal* : **NLG 19 000** – Londres, 14 mars 1969 : *Paysage d'hiver* :
GNS 7 500 – Londres, 2 mai 1972 : *La chasse au faucon*, en collab.
avec Josephus Jodocus Moerenhout : **GNS 20 000** – Londres, 6
oct. 1972 : *Bord de mer* : **GNS 3 500** – Londres, 4 mai 1973 : *Paysage à la rivière gelée, animé de personnages* : **GNS 24 000** –
Londres, 6 mars 1974 : *Paysage d'hiver avec patineurs* 1828 :
GBP 18 000 – Amsterdam, 27 avr. 1976 : *Scène de plage* 1836,
h/pan. (24x30,5) : **NLG 39 000** – Amsterdam, 26 avr. 1977 : *Pay-*

sage fluvial au moulin 1840, h/pan. (41,5x54) : **NLG 36 000** – Amsterdam, 29 oct 1979 : *Personnages sur une rivière gelée près d'un pont*, pl. et lav./craie noire (18,8x23,9) : **NLG 6 800** – Londres, 28 nov 1979 : *La rivière gelée*, h/pan. (51x80) : **GBP 40 000** – Amsterdam, 19 mai 1981 : *Paysage d'hiver avec patineurs* 1867, h/pan. (20x28,5) : **NLG 36 000** – Amsterdam, 25 avr. 1983 : *Paysage au moulin à eau animé de personnages*, cr. et lav. (25,5x36,9) : **NLG 3 600** – Amsterdam, 15 mars 1983 : *Patineurs et luges sur une rivière gelée* 1839, h/pan. (58x77,5) : **NLG 78 000** – Londres, 21 juin 1984 : *Paysage d'hiver*, aquar. reh. de blanc (20,2x28,5) : **GBP 2 400** – Amsterdam, 19 nov. 1985 : *Traîneau dans un paysage d'hiver*, aquar. et pl. (23x31) : **NLG 3 800** – Amsterdam, 14 avr. 1986 : *Pêcheurs à la ligne dans un paysage boisé*, h/t (97x129,5) : **NLG 48 000** – Amsterdam, 10 fév. 1988 : *Paysage de rivière bordée d'arbres avec un côtre amarré et deux pêcheurs dans une barque* 1859, h/pan. (15x18,5) : **NLG 14 950** – Amsterdam, 16 nov. 1988 : *Pêcheurs à la ligne sur un pont de bois dans un paysage boisé*, h/pan. (37x43) : **NLG 23 000** – Amsterdam, 28 fév. 1989 : *Côte rocheuse avec un deux-mâts au large sur une mer houleuse* 1851, h/pan. (28,5x40) : **NLG 17 250** – Londres, 21 juin 1989 : *Paysage d'hiver* 1855, h/t (54x69) : **GBP 38 500** – Amsterdam, 10 avr. 1990 : *Paysage d'hiver boisé avec des patineurs*, encre et lav. (27x34) : **NLG 6 900** – Amsterdam, 2 mai 1990 : *Vaste paysage hollandais hivernal avec des patineurs et un traineau à cheval sur un canal gelé* 1839, h/pan. (59,5x77) : **NLG 483 000** – Amsterdam, 6 nov. 1990 : *Scène de la vie campagnarde sur une rivière gelée au pied d'un moulin à vent* 1857, h/pan. (35x46) : **NLG 184 000** – Stockholm, 14 nov. 1990 : *Paysage d'hiver avec des patineurs*, h/pan. (24x30) : **SEK 25 000** – Amsterdam, 5-6 fév. 1991 : *Paysage fluvial boisé avec des bergers priant près d'une chapelle*, h/pan. (32,5x26) : **NLG 6 900** – Amsterdam, 5-6 fév. 1991 : *Paysage de polder avec des vaches dans une prairie* 1851, h/pan. (19,5x24) : **NLG 5 175** – Londres, 21 juin 1991 : *Patineurs près d'un hameau* 1850, h/pan. (55x74,5) : **GBP 71 500** – Amsterdam, 30 oct. 1991 : *Paysage hivernal avec une femme et son enfant poussant un traîneau sur un canal gelé avec Dordrecht au loin* 1846, h/pan. (48,5x66) : **NLG 207 000** – New York, 19 fév. 1992 : *Patineurs dans un paysage d'hiver*, h/t (36,5x57,8) : **USD 19 800** – Amsterdam, 22 avr. 1992 : *Paysage hivernal avec des paysans près d'un buisson et des patineurs sur un canal près d'un moulin* 1857, h/pan. (58x78,5) : **NLG 431 250** – Amsterdam, 28 oct. 1992 : *Barques de pêches échouées sur une plage avec d'élégants personnages se promenant*, encre et aquar./pap. (28x44) : **NLG 19 550** – New York, 29 oct. 1992 : *Barques échouées sur une plage*, h/pan. (31,1x40,6) : **USD 27 500** – Amsterdam, 2-3 nov. 1992 : *Vaste panorama avec une cité au fond, probablement Delft* 1853, h/pan. (28x37) : **NLG 55 200** – Paris, 15 déc. 1992 : *Canal en hiver* 1945, h/pan. (48x66) : **FRF 500 000** – Amsterdam, 20 avr. 1993 : *Figures et chevaux remontant un bateau sur la plage* 1859, h/pan. (32x43,5) : **NLG 94 300** – Londres, 16 mars 1994 : *Paysage d'hiver avec des patineurs* 1833, h/pan. (68x86,5) : **GBP 31 050** – Amsterdam, 21 avr. 1994 : *Paysage d'hiver avec des patineurs sur un canal*, encre, aquar. et gche/pap. (22x30) : **NLG 13 800** – Amsterdam, 8 nov. 1994 : *Paysage d'hiver avec des personnages sur une mare gelée* 1849, h/pan. (28,5x40) : **NLG 138 000** – Lokeren, 11 mars 1995 : *Paysage d'hiver sur un canal gelé*, h/pan. (51x59,5) : **BEF 330 000** – Tours, 20 nov. 1995 : *Paysage d'hiver ; Paysage de campagne*, h/pan., une paire (chaque 34x44) : **FRF 309 000** – Amsterdam, 16 avr. 1996 : *Paysage hivernal avec des paysans près d'une ferme*, h/pan. (40x50) : **NLG 29 500** – Amsterdam, 5 nov. 1996 : *Vaches se désaltérant près de ruines*, pl. et cire (14,5x20) : **NLG 3 068** ; *Couple se reposant dans un vaste paysage, une ville au loin* 1868, h/pan. (27,5x38) : **NLG 35 400** – Londres, 20 nov. 1996 : *Rivière gelée près d'un moulin à vent*, h/t (87x111) : **GBP 331 500** – Amsterdam, 22 avr. 1997 : *Paysage d'hiver avec des patineurs sur une rivière gelée ; Paysage d'été avec un berger sur un chemin* 1827, h/pan., une paire (chaque 42x54) : **NLG 177 000** – New York, 23 mai 1997 : *Une grand-route gelée* 1845, h/pan. (46,4x66) : **USD 151 000** – Londres, 21 nov. 1997 : *Paysage d'hiver avec des personnages sur une rivière gelée*, h/pan. (17,2x24,2) : **GBP 24 150** – Londres, 19 nov. 1997 : *Personnages patinant sur un paysage d'hiver* 1843, h/pan. (21,5x28) : **GBP 31 050** – Amsterdam, 27 oct. 1997 : *Paysage d'été avec un berger sur un chemin*, pl. et lav. en gris (28x37,5) : **NLG 10 030**.

SCHELFHOUT Lodewijk
Né en 1881 à La Haye. Mort en 1943. xxe siècle. Hollandais.
Peintre de paysages, natures mortes, graveur, dessinateur. Tendance cubiste.
Il était l'oncle d'Andreas Schelfhout. Il fut élève de Théophile de

Bock. Il séjourna à Paris de 1903 à 1913, où il rencontra la plupart des peintres hollandais de passage et partagea son logement avec Mondrian lors de la venue de celui-ci à Paris en 1911. Il vint s'installer à Hilversum en 1913.
Il subit à Paris l'influence de Cézanne et de Van Gogh et fut certainement le premier artiste hollandais marqué par le cubisme.
Musées : Berlin (Gal. Nat.) : *Le Rêve* – La Haye (Mus. mun.) : *Portrait de l'auteur par lui-même* – *Portrait de Jan Toorop* – *Nature morte*.

Ventes Publiques : Amsterdam, 12 déc. 1990 : *Nature morte de fleurs dans un vase et fruits sur un entablement* 1909, h/cart. (74x61) : **NLG 13 800** – Amsterdam, 22 mai 1991 : *Le village « Les Angles »* 1910, h/t (81x90) : **NLG 55 200** – Amsterdam, 14 sep. 1993 : *Pierrot*, craie noire et past./pap. (98x64) : **NLG 2 185** – Amsterdam, 8 déc. 1993 : *Nature morte avec un brochet, une cruche de pierre et des fruits sur une table*, h/t (40x60) : **NLG 1 380**.

SCHELHAMMER Johann Melchior. Voir **SCHÖLLHAMMER**

SCHELHAS Abraham
xviie siècle. Actif à Augsbourg. Allemand.
Peintre.
Il a peint des portraits avant 1600.

SCHELHASSE Heinrich
Né le 3 octobre 1896 à Lippspringe (Westphalie). xxe siècle. Allemand.
Peintre de compositions religieuses, peintre de cartons de vitraux, peintre de cartons de mosaïques, graveur.
Il fut élève de l'académie des beaux-arts de Kassel. Il vécut et travailla à Berlin.
Il a exécuté des mosaïques pour plusieurs églises.

SCHELHAUER Franciscus
xviie siècle. Allemand.
Graveur au burin.

SCHELHORN. Voir **SCHELLHORN**

SCHELKOVNIKOFF Andrei Michailovitch. Voir **CHELKOVNIKOFF**

SCHELL
xviiie siècle. Français.
Peintre de paysages et d'histoire.
Exposa sur la place Dauphine en 1788 et à l'Académie Royale en 1793.

SCHELL Caspar
xviie siècle. Actif à Zug. Suisse.
Sculpteur sur bois.
Il a sculpté la chaire de l'église de St Wolfgang.

SCHELL David Joachim. Voir **SCHEL**

SCHELL F. B.
Né en Amérique. Mort vers 1905 à Chicago. xixe siècle. Américain.
Peintre de paysages et aquarelliste.
Il visita l'Australie pour y recueillir des éléments d'illustration pour le *Picturesque Atlas*, auquel il collabora. Il se tua en tombant accidentellement d'une fenêtre. Le Musée de Sydney conserve de lui : *Marée haute, Boudi* et de nombreux dessins, vues d'Australie, de Tasmanie et de la Nouvelle-Zélande.

SCHELL Francis H.
Né en 1834 à Germantown. Mort le 31 mars 1909 à Philadelphie. xixe siècle. Américain.
Peintre de sujets militaires et dessinateur.

SCHELL Frank Cresson
Né le 3 mai 1857 à Philadelphie. xixe siècle. Travaillant à Philadelphie. Américain.
Illustrateur.
Élève de Eakins et Anschutz.

SCHELL Jacob
Né en 1809 à Vienne. xixe siècle. Autrichien.
Peintre de portraits et d'histoire.
Élève de l'Académie, il travailla à Munich de 1836 à 1840. Il revint ensuite à Vienne où il resta jusqu'en 1852.

SCHELL Johannes
xviie siècle. Actif à Salem au début du xviie siècle. Suisse.
Peintre.

SCHELL Joseph
xviiie siècle. Autrichien.

Peintre.
Élève de l'Académie de Vienne où il obtint le premier prix en 1740.

SCHELL Karl
XVIIe siècle. Actif à Zug. Suisse.
Sculpteur sur bois.
Il sculpta en 1686 une statue de la *Vierge* pour la fontaine Notre-Dame à Einsiedeln.

SCHELL Sebastian. Voir SCHEEL

SCHELLAUF Andreas
Mort le 13 septembre 1742 à Wiener-Neustadt. XVIIIe siècle. Actif à Wiener-Neustadt. Autrichien.
Graveur.
On lui doit les statues du grand autel de l'église du Nouveau monastère à Wiener-Neustadt.

SCHELLBACH Karl Hermann
Né le 27 février 1850 à Berlin. Mort le 21 décembre 1921 à Berlin. XIXe-XXe siècles. Allemand.
Peintre de genre, portraits.
Il fut élève de Karl Gussow.
MUSÉES : KALININGRAD, ancien. Königsberg (Château).

SCHELLBACH Siegfried
Né le 14 août 1866 à Berlin. XIXe-XXe siècles. Allemand.
Sculpteur.
Il vécut et travailla à Mustin (Lauenbourg).

SCHELLE Franz Joseph
Né à Landsberg. Mort le 20 mai 1888 à Landsberg. XIXe siècle. Allemand.
Peintre.
Il travailla à Munich. On lui doit un tableau d'autel à l'église de la Trinité de Landsberg.

SCHELLEIN Karl
Né le 11 juin 1820 à Bamberg. Mort le 9 avril 1888 à Vienne. XIXe siècle. Autrichien.
Peintre et restaurateur de tableaux.
Élève de l'Académie de Munich.
VENTES PUBLIQUES : VIENNE, 22 mai 1973 : *Désespoir* : ATS 45 000.

SCHELLEMANS Franz. Voir SCHILLEMANS

SCHELLENBERG Christian Friedrich, l'Ancien
Né en 1710. Mort le 30 décembre 1749. XVIIIe siècle. Actif à Leipzig. Allemand.
Sculpteur.

SCHELLENBERG Christian Friedrich, le Jeune
Né en 1748 à Leipzig. XVIIIe siècle. Allemand.
Sculpteur.
Il était le fils de Christian Friedrich Schellenberg l'Ancien.

SCHELLENBERG Daniel Friedrich
Né en 1763. Mort en 1813. XVIIIe-XIXe siècles. Actif à Leipzig. Allemand.
Sculpteur.

SCHELLENBERG Johann Rudolph
Né le 4 janvier 1740 à Bâle. Mort le 6 août 1806 à Töss. XVIIIe siècle. Allemand.
Peintre et graveur à l'eau-forte et au burin, poète.
Fils de Johann Ulrich Schellenberg. Il a gravé des portraits, des scènes de genre et des paysages. Il a fait notamment des estampes pour Lavater et des gravures d'après Chodowiecki. Il fournit également des portraits pour la *Vie des Peintres*, de Fuessli.

SCHELLENBERG Johann Ulrich
Né le 8 novembre 1709 à Winterthur. Mort le 1er novembre 1795 à Winterthur. XVIIIe siècle. Allemand.
Paysagiste et graveur au burin.
Père de Johann Rudolf. Il travailla à Bâle, à Berne et à Winterthur. La Bibliothèque de Winterthur et le Cabinet des Estampes du Polytechnikum de Zurich possèdent une riche collection de ses dessins et de ses aquarelles. Le Musée de Berne conserve de lui les portraits de deux enfants patriciens, celui de la famille *Sturler* et une marine. Le Musée de Winterthur a également recueilli de lui le portrait du *Dr Salomon Hegner*.
VENTES PUBLIQUES : ZURICH, 15 nov. 1983 : *Prospect der Statt Winterthur* 1752, eau-forte coloriée (27,2x57,6) : CHF 4 400.

SCHELLENBERGER Johann Jacob
XVIIe siècle. Travaillant vers 1660, 1674. Allemand.

Graveur.
Il exécuta des planches pour l'*Histoire de l'empereur Léopold*, de Priorato.

SCHELLER F. Augustin
Né en 1719 à Augsbourg. Mort en 1790 à Augsbourg. XVIIIe siècle. Allemand.
Graveur au burin et dessinateur.

SCHELLER Hans Walter
Né en 1896 à Berne. Mort en 1964 à Zurich. XXe siècle. Suisse.
Peintre d'intérieurs.
VENTES PUBLIQUES : LUCERNE, 30 sep. 1988 : *Café parisien* 1934, h/t (51x51) : CHF 2 800.

SCHELLER Hermann
Né le 13 mai 1637 à Brunswick. Mort le 27 mai 1679 à Brunswick. XVIIe siècle. Allemand.
Sculpteur.

SCHELLER Jörg
XVIe siècle. Actif à Magdebourg. Allemand.
Sculpteur sur bois.
Il a sculpté les portraits de *M. Luther et de sa veuve.*

SCHELLER Theophil Arsatius
Né le 7 septembre 1817 à Wädenswil. Mort le 13 décembre 1878 à San Francisco. XIXe siècle. Suisse.
Peintre.

SCHELLHAMMER Hans Jakob
Mort en 1613. XVIIe siècle. Actif à Breslau. Allemand.
Sculpteur.

SCHELLHORN C. Van
XIXe siècle. Actif au début du XIXe siècle. Hollandais.
Peintre et graveur.
Cité par Ris-Paquot.

SCHELLHORN Carl
Né vers 1840. XIXe siècle. Allemand.
Sculpteur sur bois.
Il dirigea de 1873 à 1878 l'école technique de sculpture sur bois de Gmund en Carinthie, puis de 1878 à 1884 celle de Villach.

SCHELLHORN Christoph
XIXe siècle. Actif à Munich vers 1820. Allemand.
Graveur amateur.

SCHELLHORN Christoph Veit
Né en 1800 à Nuremberg. Mort en 1850 à Nuremberg. XIXe siècle. Allemand.
Graveur au burin.
Il fut de 1816 à 1823 élève de l'Académie de Nuremberg.

SCHELLHORN Franz Wilhelm
Né le 5 mars 1750 à Weimar. Mort le 12 janvier 1836. XVIIIe-XIXe siècles. Allemand.
Miniaturiste, surtout de portraits.
Les Musées de Weimar conservent de lui les *Portraits du duc et des duchesses Anna, Amélie et Louise de Saxe Weimar.*

SCHELLHORN Friedrich Paul
XIXe siècle. Actif à Sonneberg en Thuringe. Allemand.
Peintre.
Il étudia à Sonneberg et à Munich.

SCHELLHORN Hans
Né le 11 novembre 1879 à Kiel (Schleswig-Holstein). XXe siècle. Allemand.
Sculpteur de monuments, groupes.
Il fut élève de l'Académie des beaux-arts de Berlin.
On lui doit des groupes de tritons dans le parc de Berlin-Weissensee et le monument du régiment de l'empereur Alexandre dans l'église de la Garnison à Berlin.

SCHELLHORN Paul
XIXe siècle. Travaillant vers 1820. Autrichien.
Peintre de portraits.

SCHELLING Heinrich
Né le 22 août 1867 à Saint-Gall. XIXe-XXe siècles. Suisse.
Dessinateur.
Il fut élève de Jakob Stauffacher.

SCHELLING Henrik
xve siècle. Actif à Louvain vers 1455. Belge.
Peintre.

SCHELLINKS Daniel ou Schellincks
Né vers 1627 à Amsterdam. Mort le 23 septembre 1701. xviie siècle. Hollandais.
Peintre de paysages, marines, dessinateur.
Frère de Willem Schellinks. Il paraît avoir eu une certaine renommée de son vivant. Ses dessins sont estimés et tout à fait remarquables.

Musées : Turin : *Chemin entre deux collines* – Vienne (Liechtenstein) : *Paysage* – Vienne (Albertina) : plusieurs dessins.

SCHELLINKS Willem ou Schellincks, Schellings
Né le 2 février 1627 à Amsterdam. Mort le 12 octobre 1678 à Amsterdam. xviie siècle. Hollandais.
Peintre d'histoire, paysages animés, paysages, marines, dessinateur, graveur.
Il fut probablement élève de Karel du Jardin, car certains de ses tableaux, notamment ses animaux et ses effets de soleil, en rappellent la manière. Certains biographes le disent élève de Lingelbach ; peut-être travailla-t-il avec ces deux maîtres à leur retour d'Italie : Lingelbach en 1652, Karel du Jardin vers 1655. De 1661 à 1665, Willem Schellinks voyagea en Angleterre, en France, en Italie, notamment en Sicile et à Malte, en Allemagne et en Suisse. Il était de retour à Amsterdam en 1667 et y épousait la veuve Maria Neus. On cite parmi ceux de ses ouvrages qui firent le plus de bruit l'*Embarquement de Charles II pour l'Angleterre, lors de sa restauration*, qu'il peignit pour la famille de Witsen. On mentionne encore l'*Incendie de la flotte anglaise dans la Medway*. Indépendamment de son talent de paysagiste et de mariniste, Willem Schellinks peignait et groupait fort bien les figures ; il étoffa souvent dans ce sens des peintures de Wynants et de Heusch. Schellinks fut aussi poète.

Musées : Amsterdam : *Embarquement de Charles II pour l'Angleterre, lors de sa restauration*, dessin – *Cortège se rendant à Chattam* – Amsterdam (Mus. mun.) : *La Maison de campagne du bourgmestre Pancras* – *École de navigation* – Augsbourg : *Le port de Livourne* – Budapest : *La fontaine*, attr. – Buenos Aires : *Cavalier à la fontaine* – Caen : *Scène de soldats* – Copenhague : *Paysage avec ruines antiques* – Florence (Pitti) : *Deux paysages* – Francfort-sur-le-Main : *Paysage méridional* – Genève : *Cortège se rendant à Chattam* – Glasgow (Art Gal.) : *Paysage avec partie de chasse* – Kiev (Mus. Chanjenko) : *Auberge* – Naples (Mus. Nat.) : *Chasse aux faucons* – Philadelphie : *Paysage italien* – Saint-Pétersbourg (Mus. de l'Ermitage) : *Paysage* – Tistad : *Charles II quitte la Hollande pour Londres* – Vienne (Acad. des Beaux-Arts) : *Cimetière italien*.

Ventes Publiques : Paris, 1773 : *Le départ du prince d'Orange pour l'Angleterre*, dess. à la pl. et à l'encre de Chine : **FRF 240** – Paris, 1776 : *Deux ruines, plusieurs groupes de figures et d'animaux*, dess. à la pl. et au bistre : **FRF 235** – Paris, 1831 : *Paysage* : **FRF 206** – Gand, 1837 : *Intérieur* : **FRF 180** – Paris, 1842 : *Vue d'un parc* : **FRF 720** – Londres, 19 fév. 1910 : *Paysage boisé*, en collaboration avec Hagen : **GBP 24** – Londres, 14 mai 1911 : *Départ de Charles II de la côte de Hollande* : **GBP 105** – Paris, 25 mars 1925 : *Village avec moulin au bord de la rivière, animé de personnages*, pl. lavé d'encre de Chine : **FRF 800** – Paris, 17 et 18 mars 1927 : *Le temple de Portunus, à Rome*, pinceau à l'encre de Chine : **FRF 190** – Londres, 25 juil. 1947 : *Scène de rivière gelée* : **GBP 78** – Vienne, 23 mars 1965 : *Baigneuses* : **ATS 25 000** – Paris, 19 mars 1966 : *Retour de chasse* : **FRF 12 000** – Londres, 21 mars 1973 : *Paysage fluvial* : **GBP 1 200** – Londres, 6 juil. 1976 : *Paysage avec un château*, pierre noire et lav. (17,7x28,1) : **GBP 1 400** – Zurich, 12 nov. 1976 : *Paysage d'hiver animé de personnages*, h/t (50x66) : **CHF 26 000** – Versailles, 13 fév. 1977 : *Le départ pour la chasse au faucon*, h/bois (38x52) : **FRF 27 000** – Amsterdam, 18 nov. 1980 : *Vue d'une ville au pied d'une montagne*, pierre noire et lav. gris (20,5x39,7) : **NLG 2 800** – Versailles, 24 fév. 1980 : *Cavaliers et villageois au bord d'un lac*, h/t

(40,5x53) : **FRF 30 000** – Londres, 8 juil. 1981 : *Le Grand Mogol à la chasse*, h/t (51x61,5) : **GBP 12 500** – Londres, 5 juil. 1984 : *Sultan turc regardant des danseuses*, h/t (49,5x59,5) : **GBP 8 200** – Amsterdam, 18 nov. 1985 : *Vue de Genève*, craie noire et lav. gris avec touches d'encre (25,4x36,7) : **NLG 8 200** – Londres, 22 mai 1985 : *Voyageurs dans un paysage boisé*, h/t (67,4x79,3) : **GBP 5 200** – New York, 14 jan. 1994 : *Paysage rocheux avec un bouvier faisant boire ses bêtes dans un ruisseau*, h/t (50,5x67,9) : **USD 9 200** – New York, 11 jan. 1996 : *Bateaux amarrés dans un port du sud de l'Italie*, h/t (40,6x48,3) : **USD 20 700** – New York, 4 oct. 1996 : *Repos de voyageurs sur un chemin dans un paysage montagneux avec rivière*, h/pan. (35,5x48,9) : **USD 2 990** – Londres, 1er nov. 1996 : *L'Ange apparaissant aux bergers*, h/t (41,3x42,8) : **GBP 2 875** – Amsterdam, 11 nov. 1997 : *Vue occidentale de Chatham*, craie noire et cire (21,9x35,3) : **NLG 21 240**.

SCHELSKI Joseph ou Schelzki, Schelzehi
xviiie siècle. Allemand.
Peintre de compositions religieuses.
Actif à Botzen, il a peint des sujets religieux.

SCHELTEMA Jan Hendrik
Né le 7 août 1876 ou 1861 à Nes. xixe-xxe siècles. Hollandais.
Peintre de paysages, animaux.
Il a séjourné en Australie.
Musées : Melbourne (Nat. Gal. of Victoria) : *Départ pour le pâturage, lever de soleil*.
Ventes Publiques : Melbourne, 14 mars 1974 : *Troupeau dans un paysage* : **AUD 1 000** – Londres, 19 mai 1976 : *Troupeau dans un paysage australien*, h/t (80x125) : **GBP 1 200** – Melbourne, 20 mars 1978 : *Chevaux au pâturage*, h/t (48x73) : **AUD 4 800** – Sydney, 10 mars 1980 : *Mt. Riddell, Healsville*, h/t (68x53) : **AUD 4 200** – Sydney, 2 mars 1981 : *Bergère et Troupeau*, h/t (50x75) : **AUD 7 500** – Armadale (Australie), 12 avr. 1984 : *Drinking at the ford*, h/t (57x97,5) : **AUD 14 000** – Londres, 20 nov. 1986 : *Hazy evening*, h/t (60,9x104,2) : **GBP 6 500** – Sydney, 29-30 mars 1992 : *La clôture de la poste et de la gare*, h/cart. (29x35) : **AUD 1 600**.

SCHELTEMA Taco I
Né vers 1760. Mort le 7 septembre 1837. xviiie-xixe siècles. Hollandais.
Peintre de portraits, paysages.
Taco Scheltema se forma par l'étude d'Anton Van Dyck. Il visita l'Allemagne, séjourna à Düsseldorf et en Saxe. Il peignit de nombreux portraits dans cette dernière contrée. De retour en Hollande, il épousa à Rotterdam Jaconima Van Nymegen et vécut particulièrement à Velp près d'Arnheim, mais il fit de fréquents séjours à Rotterdam et à Amsterdam. Il a peint un grand nombre de portraits.
Ventes Publiques : Paris, 1876 : *Gentilhomme regardant un portrait contenu dans un écrin* : **FRF 1 120** – Paris, 1880 : *Gentilhomme regardant un portrait contenu dans un écrin* : **FRF 2 310**.

SCHELTEMA Taco II
Né le 2 avril 1831 à Arnhem. Mort le 14 octobre 1867 à La Haye. xixe siècle. Hollandais.
Peintre d'histoire, scènes de genre, portraits.
Fils de Taco I Scheltema, il fut élève de J.-E.-J. Van de Berg. Il subit l'influence d'Ary Scheffer.
Musées : Amsterdam (Mus. mun.) : *Gentilhomme considérant une gravure*.

SCHELVER August Franz
Né en 1805 à Osnabruck. Mort en octobre 1844 à Munich. xixe siècle. Allemand.
Peintre de genre et de batailles.
D'abord élève de Neslmeyer, il trouva des protecteurs qui lui fournirent les moyens d'aller poursuivre ses études à Munich. En 1833, il peignit *Bataille près de Hanau*, qui obtint un grand succès. Il a surtout produit des scènes de chasse, des marchés aux chevaux, etc.

Musées : Kaliningrad, ancien. Königsberg : *Bataille près de Habau* – Munich : *Voiture dans une route de montagne* – *Tableau de bataille*.
Ventes Publiques : Paris, 7 avr. 1896 : *Bords de rivière* : **FRF 600** – Londres, 27 nov. 1981 : *Voyageurs et chevaux dans un paysage*, h/t (55,8x74,2) : **GBP 2 400**.

SCHEMBERA Josef. Voir **SEMBERA**

SCHEMBERGER Johann Jakob ou **Schenperger**
Né vers 1710 à Mattsee. Mort le 13 avril 1786 à Hallein. XVIIIᵉ siècle. Actif à Hallein (Salzbourg). Autrichien.
Peintre.
Il a peint des sujets religieux.

SCHEMIAKIN Michail Feodorovitch ou **Schemjakin**. Voir **CHEMIAKIN**

SCHEMMER Jakob
XVIIIᵉ siècle. Actif à Kelheim. Éc. bavaroise.
Peintre.

SCHEN Johann
XVIIᵉ siècle. Actif au début du XVIIᵉ siècle. Allemand.
Dessinateur.

SCHENACH Johann Georg. Voir **SCHENNACH**

SCHENAU ou **Scheneau, Schönau**, de son vrai nom :
Johann Eleazar Zeizig, ou **Zeisig**
Né vers 1737 à Gross Schonau (près de Zittau). Mort en 1806 à Dresde. XVIIIᵉ siècle. Allemand.
Peintre de compositions religieuses, sujets allégoriques, scènes de genre, portraits, aquarelliste, graveur, dessinateur.
J. G. Wille donne dans ses *Mémoires* d'intéressants et très complets détails sur cet artiste. Son père était fabricant de damas et refusait de le laisser devenir artiste. Schenau, fort jeune, s'enfuit du logis paternel, pour aller étudier à Dresde. Ramené chez son père, il fit peu après une seconde fugue et, plus heureux que la première fois, parvint à se dérober aux recherches dont il était l'objet. La Saxe était en guerre à ce moment-là, et à Dresde, tandis que Schenau usait de toute son industrie pour vivre et travailler le dessin, faisant des copies pour les gens de loi, les Prussiens qui occupaient Dresde, voulurent l'enrôler de force dans leur armée. Grâce à la protection de Louis de Silvestre, troisième fils d'Israël Silvestre, alors directeur de l'Académie de Dresde, et dont il fut l'élève, lequel Silvestre allait rentrer en France après un long séjour en Saxe, Schenau parvint à éviter les Prussiens et gagner Paris. Il y arriva en 1756. Il alla voir Wille qui le protégea, lui donna des conseils, lui acheta et lui fit vendre des tableaux. En 1769, Wille lui en acheta sept, dont *La Petite Écolière*, dont le célèbre graveur fit plus tard une jolie estampe. Wille les payait environ 40 francs pièce. Schenau, en 1770, fut appelé à Dresde par l'électeur de Saxe, qui lui alloua une pension de 1600 livres. Il quitta Paris le 11 mars. En 1772, il fut nommé professeur de dessin à la Manufacture de porcelaine de Meissen ; en 1774, professeur à l'Académie, et en 1777, de concert avec Casamorra, devint directeur de cet établissement. Il fit notamment à Dresde, vers 1771-1772, un tableau représentant la *Famille de l'Électeur de Saxe*, comprenant dix-sept personnages qui obtint un grand succès et dont on voulut charger Wille d'exécuter la gravure. Il fit aussi une allégorie sur la guérison de la princesse, femme de l'électeur, et en 1790, une *Crucifixion*, pour le Kreuzkirche de Dresde. Il exposa au Colysée en 1776.
Schenau suscite l'intérêt par ses liens avec l'école française du XVIIIᵉ siècle. Un nombre important de ses petits tableaux ont été reproduits par de bons graveurs et les estampes sont recherchées pour leur caractère décoratif. ■ Geneviève Bénézit
MUSÉES : AVIGNON : *Jeune fille baisant la main d'une dame* – DESSAU : *Garçon à la souricière* – DRESDE : *La Petite Écolière* – *La Famille du prince électeur de Saxe* – DRESDE (Acad.) : *Priam demande à Achille le corps d'Hector* – GORLITZ : *Portrait de famille* – SCHWERIN (Mus. prov.) : *La Lecture de la Bible* – WEIMAR : *Jeune fille devant le miroir*.
VENTES PUBLIQUES : PARIS, 1862 : *La Marchande de poisson* : **FRF 249** – PARIS, 1862 : *Boutique d'un perruquier sous Louis XIV* : **FRF 108** – PARIS, 1883 : *La toilette*, lav. d'encre de Chine et à l'aquar. : **FRF 230** – PARIS, 1895 : *Deux jeunes femmes élégamment vêtues et trois hommes réunis dans un salon jouent aux cartes*, aquar. non terminée : **FRF 305** – PARIS, 1896 : *Concert de chambre*, dess. : **FRF 995** – PARIS, 1898 : *Le sabot brisé*, dess. à l'encre de Chine et à l'aquar. : **FRF 250** – PARIS, 9 mai 1898 : *L'esclave affranchi*, dess. à l'encre de Chine : **FRF 300** – PARIS, 5 déc. 1900 : *La lettre*, aquar. : **FRF 405** – PARIS, 21 et 22 juin 1920 : *L'Arc brisé*, dess. : **FRF 1 450** – PARIS, 9 déc. 1920 : *L'heureuse mère* : **FRF 1 010** – PARIS, 22 nov. 1923 : *La lecture de la gazette* : **FRF 13 600** – PARIS, 12 déc. 1924 : *La visite du joaillier* : **FRF 1 150** – PARIS, 28 juin 1926 : *La leçon de dessin* ; *La lettre*, les deux :

FRF 7 100 – PARIS, 16 mai 1927 : *Les apprêts de la maternité* ; *La toilette du nouveau-né*, deux dess. au lav. et aquarellés : **FRF 15 500** – PARIS, 5 déc. 1927 : *La coquette*, cr. noir reh. : **FRF 1 350** – PARIS, 22 déc. 1930 : *La jeune mère*, pl. et lav. de Chine : **FRF 520** – PARIS, 5 mai 1933 : *Le mauvais plaisant* : **FRF 855** – PARIS, 16 déc. 1933 : *Le Bon Ménage* ; *Le mauvais ménage*, deux aquar. : **FRF 4 100** – PARIS, 15 fév. 1936 : *L'abbé gourmand et l'abbé curieux* : **FRF 7 800** – PARIS, 14 déc. 1936 : *La belle intrigante*, sanguine, étude : **FRF 3 000** – PARIS, 21 mai 1941 : *Les apprêts de la maternité* ; *La toilette du nouveau-né*, deux dess., pl. et lav. d'aquar., formant pendants : **FRF 9 000** ; *Le sacrifice du coq* : **FRF 27 000** – PARIS, 17 juil. 1941 : *La belle intrigante*, sanguine, étude pour la figure principale des tableaux les Intrigues amoureuses : **FRF 7 200** – PARIS, 20 mars 1942 : *Scène de marché*, pl. et lav. : **FRF 500** – PARIS, 6 juil. 1942 : *La lecture de la gazette* : **FRF 39 100** – PARIS, 25 et 26 jan. 1943 : *Nature morte à la corbeille de pêches* 1758 : **FRF 13 000** – PARIS, 31 mars 1943 : *Amours jouant avec des guirlandes autour de deux initiales*, mine de pb et lav. de sépia : **FRF 850** – PARIS, 25 nov. 1946 : *Portrait d'un officier*, aquar., attr. : **FRF 1 100** – PARIS, 17 mars 1947 : *La présentation galante*, attr. : **FRF 20 000** – PARIS, 22 mars 1950 : *Le départ du volontaire* ; *Le retour du volontaire*, deux pendants : **FRF 7 500** – PARIS, 5 déc. 1950 : *La partie de cartes*, attr. : **FRF 47 000** – PARIS, 9 mars 1951 : *La tasse de chocolat*, attr. : **FRF 35 000** – PARIS, 14 juin 1951 : *Le jugement du chat*, attr. : **FRF 26 000** – COLOGNE, 5 mai 1966 : *Le peintre et sa famille* : **DEM 4 000** – MUNICH, 27 mai 1974 : *Scène d'intérieur*, aquar. : **DEM 2 700** – VERSAILLES, 1ᵉʳ déc. 1974 : *Jeune bergère et son galant* : **FRF 14 000** – VERSAILLES, 26 fév. 1978 : *La bouteille brisée* ; *Le goûter de bébé*, deux h/t, l'une datée 1767 (47x37) : **FRF 21 000** – LONDRES, 11 juil 1979 : *La lettre* ; *La leçon de dessin*, deux h/pan. (38x29) : **GBP 2 800** – PARIS, 23 oct. 1982 : *L'heureuse nouvelle* 1770, pl. et lav. reh. d'aquar. et de gche blanche (32,5x22,8) : **FRF 19 000** – MUNICH, 21 sep. 1983 : *La Famille heureuse* ; *La Famille malheureuse* 1767, h/t, une paire (48,5x38) : **DEM 18 000** – PARIS, 19 juin 1986 : *La surprise maternelle* 1760, h/cuivre (35,3x28,7) : **FRF 165 000** – PARIS, 14 déc. 1989 : *L'Heureux Père de famille*, h/pan. (24,5x18,5) : **FRF 68 000** – PARIS, 9 avr. 1990 : *Le Mari jaloux* ; *La Tireuse de cartes*, h/t, une paire (60x51,5) : **FRF 550 000** – PARIS, 22 mars 1991 : *Femme tenant un jeune enfant sur ses genoux*, pl. et lav. gris (33x23,5) : **FRF 5 500** – PARIS, 3 juil. 1991 : *La marguerite effeuillée*, h/t (44x38) : **FRF 55 000** – NEW YORK, 14 oct. 1992 : *Trois fillettes regardant un petit garçon jouer avec un petit moulin à vent*, h/t (30,5x22,9) : **USD 6 600** – PARIS, 1ᵉʳ déc. 1992 : *Jeune paysanne portant un plateau sur sa tête accompagnée d'un enfant*, pl. et lav. gris (24,5x17) : **FRF 3 500** – PARIS, 28 juin 1993 : *Concert dans un salon*, h/t (85x68) : **FRF 180 000** – PARIS, 17 juin 1994 : *Le bonheur conjugal* et *La dispute*, pl. et aquar., une paire (32x25) : **FRF 42 000**.

SCHENCK. Voir aussi **SCHENK**

SCHENCK August Friedrich Albrecht
Né le 23 avril 1828 à Gluckstadt (Duché de Holstein). Mort le 1ᵉʳ janvier 1901 à Écouen (Val d'Oise). XIXᵉ siècle. Actif en France. Danois.
Peintre de paysages animés, paysages, paysages de montagne, animaux.
Il étudia notamment avec Léon Cogniet à l'École des Beaux-Arts de Paris. Il fit plusieurs voyages en Angleterre et au Portugal. Il vint enfin s'établir à Écouen, où il acheva sa carrière. Il figura au Salon de Paris, à partir de 1857, obtenant une médaille en 1865. Il fut fait chevalier de la Légion d'honneur en 1885.
Il peignit beaucoup de paysages d'hiver, notamment des effets de neige avec des chevaux, des chiens et des moutons.

Schenck
Schenck

MUSÉES : BRÊME : *Moutons au pâturage en Bretagne* – LILLE : *Effet de neige* – MELBOURNE : *Angoisse* – PÉRIGUEUX : *Moutons attaqués par des aigles* – REIMS (Mus. des Beaux-Arts) : *Au bord de la mer* – SHEFFIELD : *Âne surpris par un loup*.
VENTES PUBLIQUES : PARIS, 1868 : *La remise des chevreuils* : **FRF 2 550** ; *Les chèvres du Mont-Dore* : **FRF 3 000** – PARIS, 1873 : *La surprise* : **FRF 800** – PARIS, 6 avr. 1877 : *Troupeau de moutons et de bœufs surpris par une bourrasque de neige* :

FRF 720 – NEW YORK, 2 fév. 1906 : *Moutons dans une tempête de neige* : USD 700 – PARIS, 20 nov. 1925 : *Le troupeau dans les bruyères* : FRF 1 050 – NEW YORK, 20 fév. 1930 : *La tempête dans les montagnes* : USD 375 – PARIS, 21 jan. 1943 : *Moutons* : FRF 20 000 – PARIS, oct. 1945-juil. 1946 : *Berger et ses moutons* : FRF 4 200 – PARIS, 22 nov. 1950 : *Moutons sous la tempête de neige* : FRF 12 500 – PARIS, 30 mars 1955 : *Le berger* : FRF 15 000 – MUNICH, 28 nov. 1974 : *Troupeau dans une tempête de neige* : DEM 1 450 – NEW YORK, 14 mai 1976 : *Troupeau de moutons dans un paysage*, h/t (90x140) : USD 1 000 – NEW YORK, 25 oct. 1977 : *Berger et troupeau dans un paysage*, h/t (58,5x89) : USD 1 300 – NEW YORK, 25 jan. 1980 : *Moutons sous une tempête de neige*, h/t (39x47) : USD 2 000 – LOS ANGELES, 22 juin 1981 : *Bergère et son troupeau* 1872, h/pan. (43x63,5) : USD 3 500 – NEW YORK, 29 juin 1983 : *Moutons sous une tempête de neige*, h/t (61x91,5) : USD 1 500 – LONDRES, 16 mars 1989 : *Bergère et son troupeau dans un paysage escarpé enneigé*, h/t (73,5x92,8) : GBP 2 750 – VERSAILLES, 19 nov. 1989 : *Berger et son troupeau sur la lande*, h/t (40x60) : FRF 10 000 – VERSAILLES, 18 mars 1990 : *Troupeau sur la lande*, h/t (40,5x60,5) : FRF 10 000 – PARIS, 6 juil. 1990 : *Berger et troupeau de moutons*, h/t (35x50) : FRF 6 700 – PARIS, 24 mai 1991 : *La bergerie*, h/t (220x180) : FRF 100 000 – PARIS, 30 mars 1992 : *Le troupeau de moutons dans la neige*, h/t (35x50) : FRF 10 000 – NEW YORK, 16 juil. 1992 : *Dans la tempête de neige*, h/t (87,6x121,9) : USD 3 025 – PARIS, 6 avr. 1993 : *Le troupeau de moutons*, h/pan. (34x57,5) : FRF 5 500.

SCHENCK Christoph Daniel ou **Schenk**
Mort en 1691 à Constance. XVIIe siècle. Allemand.
Sculpteur de sujets religieux.
Son art qui s'apparente au baroque, s'inspire des traditions du maniérisme qui régnait dans la région du lac de Constance. On remarque en particulier la puissante musculature de ses personnages sculptés sur bois.
MUSÉES : BERLIN (Mus. Allemand) : *Le Christ en croix entre Marie et Jean* – MUNICH (Mus. Nat.) : *Martyre de saint Ernest de Zwiefalten.*

SCHENCK Christoph Hans
XVIIe siècle. Allemand.
Peintre de sujets religieux, graveur.
Il a sculpté un grand crucifix pour l'arc central du chœur de la cathédrale de Constance.

SCHENCK Franklin Lewis
Né en 1855 à New York. Mort en février 1926. XIXe-XXe siècles. Américain.
Peintre de portraits, paysages.
Il fut élève de Thomas Eakins.
MUSÉES : NEW YORK (Chambre de Commerce de Brooklyn) – PHILADELPHIE (Mus. des Beaux-Arts) : *Portrait de Eakins.*

SCHENCK Hans ou **Schenk**, appelé aussi **Scheuszlich, Scheutzlich** ou **Scheiczlich**
Né vers 1500 à Schneeberg en Saxe. Mort vers 1527. XVIe siècle. Allemand.
Sculpteur et médailleur.
Il travailla entre 1526 et 1528 à la cour du prince Albert de Prusse à Königsberg. Il devint en 1543 citoyen de Berlin et fut jusqu'à sa mort attaché à la cour de Joachim II. Il sculpta plusieurs épitaphes dans le style baroque du Nord de l'Allemagne.

SCHENCK Hans ou **Schenk**
XVIIe siècle. Actif à Constance. Allemand.
Sculpteur de portraits sur bois.
Il a surtout sculpté des personnages religieux.

SCHENCK Jean Claude
Né le 1er juillet 1928 à Paris. XXe siècle. Français.
Peintre.
Il fut élève de l'école des Arts décoratifs de Paris. Il participa à Paris, aux Salons d'Automne, des Jeunes Peintres, de Mai. Il a été sélectionné pour différents prix de peinture en 1952 et 1953. Il a montré ses œuvres dans des expositions personnelles à la galerie Jeanne Castel à Paris.

SCHENCK Johann Caspar ou **Schenk, Schenckh**
Mort en 1674 à Vienne. XVIIe siècle. Autrichien.
Sculpteur et graveur.
Les reliefs en ivoire de cet artiste à la cour impériale de Vienne ont été exécutés avec le plus grand soin, mais n'égalent pas les travaux de son contemporain Maucher.

SCHENCK Philipp
XVIIe siècle. Actif à Constance. Allemand.
Sculpteur de portraits sur bois.

SCHENCK Simon ou **Schenckh, Schent, Schönckh**
Originaire de Mindelheim. Mort le 20 avril 1655 à Munich. XVIIe siècle. Actif à Munich. Allemand.
Sculpteur.
Exécuta en 1647 le nouvel orgue de l'église Saint-Pierre à Munich.

SCHENCKBECHER Charles François
Né le 5 août 1887 à Niederehnheim (Alsace). XXe siècle. Français.
Peintre de paysages, fleurs.
Il fut membre de l'Association d'artistes : Groupe de Mai.
MUSÉES : STRASBOURG.

SCHENCKEL Lampert. Voir **SCHENKEL**

SCHENCKEL Peter
XVIe siècle. Actif à Leipzig vers 1599. Allemand.
Miniaturiste.

SCHENCKENHOFER Christoph
Né en 1830 à Augsbourg. XIXe siècle. Allemand.
Peintre et sculpteur.
Élève de Piloty. Il travailla à Aarau de 1871 à 1875 et ensuite à Munich.

SCHENCKER Nicolas. Voir **SCHENKER**

SCHENCKH Rudolf
XVIIe siècle. Yougoslave.
Sculpteur.

SCHENDEL Anna Van ou **Schyndel**
XVIIIe siècle. Hollandaise.
Peintre de genre.
Elle était en 1709 dans la gilde d'Haarlem.

VENTES PUBLIQUES : BERNE, 26 oct. 1988 : *Au marché le soir*, h/t (59x48) : CHF 750.

SCHENDEL Bernardus Van ou **Scheyndel, Schyndel**
Né en 1649 à Weesp, baptisé le 19 décembre 1647 selon certaines sources. Mort le 26 mai 1709 à Haarlem. XVIIe siècle. Hollandais.
Peintre de genre, portraits, paysages animés.
On le croit élève de Hendrik Mommers. Il était en 1696 dans la gilde d'Haarlem. Une grande incertitude existe au sujet de ce peintre. Une version dit qu'il épousa en 1677 Lysbet Sanderins. Selon une autre hypothèse, il aurait été le maître de Jelle Sybrants et Regnier Brakenburg, et serait originaire de Louvain. Le Bryan's Dictionary le fait naître en 1634 et mourir vers 1693. Cette dernière date est certainement inexacte.

MUSÉES : AMSTERDAM : *Une patissière* – *Un maître d'école* – KIEV (Mus. Chanjenko) : *Société de musiciens* – LIÈGE : *Société de musiciens.*
VENTES PUBLIQUES : PARIS, 1844 : *Vue d'une rivière glacée* : FRF 320 – MARSEILLE, 1864 : *Paysage avec patineurs sur un canal glacé* : FRF 150 – PARIS, 1869 : *Le Marché aux poissons de La Haye* : FRF 6 100 – PARIS, 1872 : *Le Nouveau Marché d'Amsterdam* : FRF 6 920 – *Une kermesse, le soir* : FRF 6 950 – BRUXELLES, 1873 : *Un marché aux poissons* : FRF 4 100 – PARIS, 2 juin 1954 : *La Fête des Rois* : FRF 40 000 – LONDRES, 5 juil. 1991 : *Pêcheurs partageant leur prise sur la grève*, h/t (31,8x40) : GBP 3 080 – NEW YORK, 12 jan. 1996 : *Place de village avec des paysans groupés autour d'un marchand ambulant* 1704, h/pan. (28,3x35,5) : USD 9 200 – PARIS, 17 juil. 1996 : *Fête de village* 1704, h/pan. (27,5x35,5) : FRF 45 000.

SCHENDEL C. L. Van. Voir **SCHYNDEL**

SCHENDEL Gillis Van. Voir **SCHEYNDEL**

SCHENDEL Gysbert Van
XVIIe siècle. Actif à Utrecht. Hollandais.
Peintre.
Il travaillait en 1633 à Amsterdam.

SCHENDEL J. Van ou **Scheyndel, Schijndel, Schyndel**
XVIIe siècle. Hollandais.
Peintre de paysages.
Le Musée de Budapest conserve de cet artiste un *Paysage italien*.

SCHENDEL Johann Wolfgang. Voir **SCHINDEL**

SCHENDEL Mira
Née en 1919. Morte en 1988. XXe siècle. Brésilienne.
Peintre. Abstrait.
Elle vécut et travailla à São Paulo.
Elle a travaillé à partir de formes géométriques introduisant des lettres et des mots, ce qui la rapprocha de l'art néo-concret.
BIBLIOGR. : Damian Bayon, Roberto Pontual, in : *La Peinture de l'Amérique latine au XXe s*, Mengès, Paris, 1990.

SCHENDEL Petrus Van
Né le 21 avril 1806 à Terheyde (près de Breda). Mort le 28 décembre 1870 à Bruxelles. XIXe siècle. Belge.
Peintre d'histoire, scènes de genre.
Il fut élève de J. Van Bree, à Anvers. Il alla ensuite en Hollande, travaillant à Amsterdam, à Rotterdam, à La Haye, et exécutant surtout des portraits. Petrus Van Schendel s'établit enfin à Bruxelles, en 1845, d'après certains biographes ou en 1850 selon d'autres.
Il peignit particulièrement des scènes de marchés, souvent avec des effets de lumière.

N/S :

MUSÉES : AMIENS : *Sainte Marie-Madeleine* – AMSTERDAM : *Place de marché dans une ville de Frise* – *Adriana Johanna Van Wyck* – BRUNN : *Marché aux fruits le soir en Hollande* – COURTRAI : *Clair de lune* – HANOVRE : *Marché aux poissons le soir* – LEIPZIG : *Retour de chasse* – *Marché aux poissons* – MELBOURNE : *Marchande de volailles* – MONTRÉAL : *Saint Joseph et la Vierge* – *Scène de marché à Anvers, au clair de lune* – *Scène de marché* – MUNICH : *Place de marché à Anvers* – NICE : *Marchande de fruits* – STUTTGART : *Marchande de légumes* – YPRES : *Marchande de poissons effet de lumière*.
VENTES PUBLIQUES : PARIS, 1850 : *Un marché aux poissons* : **FRF 2 750** – BRUXELLES, 1875 : *Effet de lumière* : **FRF 1 500** – PARIS, 1881 : *Œuvres, tableaux, études et esquisses*, cinquante tableaux environ, ensemble : **FRF 10 800** – ROTTERDAM, 1891 : *Marchand de fruits et de légumes* : **FRF 625** – *Halle aux poissons à La Haye* : **FRF 750** – *Marché* : **FRF 550** – *Marchande de marée de Scheveningue* : **FRF 710** – LONDRES, 2 avr. 1910 : *Marchande, effet de lumière* : **GBP 21** – PARIS, 6 juin 1923 : *Scène de marché* : **FRF 2 000** – LONDRES, 20 juil. 1923 : *Fête de nuit à Bruxelles* : **GBP 33** – LONDRES, 21 déc. 1923 : *Marché aux légumes* : **GBP 63** – LONDRES, 4 juin 1928 : *Étalage de légumes* : **GBP 73** – PARIS, 26 jan. 1942 : *Jeune Cuisinière éclairée par une chandelle* : **FRF 2 400** – PARIS, 14 juin 1944 : *La Marchande de poissons* : **FRF 2 000** – PARIS, 25 juin 1945 : *Paysanne assise avec son enfant* : **FRF 850** – PARIS, oct. 1945-juil. 1946 : *La Flambée en plein air* : **FRF 2 100** – LONDRES, 11 nov. 1949 : *Scène de marché* : **GBP 178** – 13 mars 1951 : *Place de marché, Bruxelles 1847* : **NLG 3 600** – AMSTERDAM, 1er mai 1951 : *Fête d'hiver, au clair de lune 1845* : **NLG 1 200** – PARIS, 22 mai 1951 : *Grande réunion villageoise dans une auberge* : **FRF 38 000** – AMSTERDAM, 5-18 oct. 1965 : *Scène de marché* : **NLG 7 700** – LONDRES, 21 jan. 1966 : *Scène de marché* : **GNS 1 100** – LONDRES, 15 oct. 1969 : *Les Préparatifs pour le bal* : **GBP 1 900** – LONDRES, 14 juin 1972 : *Scène de marché* : **GBP 3 500** – LONDRES, 4 mai 1973 : *Le Marchand de poisson* : **GNS 11 000** – AMSTERDAM, 20 mai 1974 : *La Marchande de poissons 1851* : **NLG 90 000** – LONDRES, 11 fév. 1977 : *Scène de marché, la nuit, Amsterdam*, h/pan. (77,5x112) : **GBP 4 800** – AMSTERDAM, 30 oct 1979 : *Scène de marché, la nuit 1866*, h/pan. (73,5x103) : **NLG 108 000** – NEW YORK, 29 mai 1981 : *Rêverie*, h/pan. (16,5x10) : **USD 4 000** – AMSTERDAM, 29 oct. 1984 : *Scène de marché le soir*, h/pan. (87,5x119,5) : **NLG 120 000** – NEW YORK, 15 fév. 1985 : *Le marché du soir à Anvers*, h/pan. (78,1x61,2) : **USD 36 000** – NEW YORK, 28 oct. 1986 : *Avondmarkt 1846*, h/pan. (71,8x54) : **USD 30 000** – LONDRES, 24 juin 1987 : *La marchande d'œufs 1863*, h/t (66x51,5) : **GBP 20 000** – LONDRES, 21 nov. 1996 : *La Vendeuse de pommes 1863*, h/pan. (23,5x30,5) : **GBP 15 525** – PARIS, 16 déc. 1996 : *Jeune Femme en buste 1850*, h/t (49x37) : **FRF 15 000** – NEW YORK, 24 oct. 1996 : *Le Marché aux légumes la nuit 1846*, h/pan. (73,7x57,8) : **USD 109 750** – LONDRES, 21 nov. 1997 : *Marché aux légumes à la lumière de la bougie*, h/pan. (100,3x77,2) : **GBP 188 500** – LONDRES, 19 nov. 1997 : *L'Étal de gibier*, h/pan. (39x32) : **GBP 18 975** – NEW YORK, 23 oct. 1997 : *Une ouvrière couturière à la lumière d'une lampe à huile 1851*, h/pan. (27,3x22,2) : **USD 39 100**.

SCHENEBERG Leonhard
XVIe siècle. Suisse.
Graveur.
Il travailla pour la monnaie de Bâle.

SCHÉNER Mihaly
Né en 1923. XXe siècle. Hongrois.
Peintre.
Sans faire partie officiellement du groupe de l'école européenne, il en partage l'attirance pour les formes d'expression modernes qui se sont développées dans toute l'Europe au cours de la première moitié du XXe siècle.
BIBLIOGR. : Lajos Németh : *Moderne ungarische Kunst*, Corvina, Budapest, 1969.

SCHENFELD Johann Henrich. Voir **SCHÖNFELDT**

SCHENFFELIN Hans Léonard ou **Léonhard**. Voir **SCHÄUFFELIN**

SCHENING Curd et **Ludekin**
XVe siècle. Actifs à Hambourg. Allemands.
Peintres verriers.

SCHENING Martin. Voir **SCHONINCK**

SCHENK
XVIIe siècle.
Sculpteur.

SCHENK. Voir aussi **SCHENCK**

SCHENK Albert
Né le 18 octobre 1876 à Schaffhouse. XXe siècle. Suisse.
Peintre.
Il étudia à l'académie des beaux-arts de Carlsruhe et à Paris avec Louis Olivier Merson et Henri Biva. Il travailla depuis 1909 comme restaurateur de tableaux à Mannheim.

SCHENK Albrecht Ludwig Emanuel
Né en 1778 à Berne. Mort le 28 octobre 1818 à Berne. XIXe siècle. Suisse.
Médailleur et graveur de monnaies.

SCHENK Alois Georg
Né le 4 février 1888 à Schwäbischgmünd. XXe siècle. Allemand.
Peintre de compositions religieuses.
Il fut élève de Robert Poetzelberger, Christian A. Landenberger et Joseph Hölzel.

SCHENK Daniel ou **Schenck**
XVIIIe siècle. Allemand.
Stucateur.
Il fut depuis 1715 au service de l'évêque de Bamberg et du prince électeur de Mayence Lothar Franz von Schönborn. Il séjourna surtout à Mayence et fut un des maîtres de la décoration allemande dans le style de la Régence. Il décora la Maison de l'Ordre allemand à Sachsenhausen près de Francfort.

SCHENK Friedrich
Né en 1811 à Marbourg. XIXe siècle. Allemand.
Lithographe et peintre.
Il travailla à Munich.

SCHENK Georg
XVIIe siècle. Actif à Saint-Gall entre 1606 et 1652. Suisse.
Peintre.

SCHENK Georg
XVIIe siècle. Actif à Mindelheim. Allemand.
Sculpteur.

SCHENK Jan
XVIIIe siècle. Actif à Amsterdam entre 1731 et 1746. Hollandais.
Graveur au burin.

SCHENK Johann
XVIIIe siècle. Allemand.
Peintre.
Il travailla à la cour du prince électeur Clément August à Cologne vers 1740.

SCHENK Johann Georg
Mort en 1785. XVIIIe siècle. Actif à Iéna. Allemand.

Peintre, dessinateur et graveur.
Il a peint des portraits et gravé des vues d'Iéna, de Weimar et de ses environs.

SCHENK Karl
Né en 1905 à Berne. Mort en 1973. xxᵉ siècle. Suisse.
Peintre.
Il était aussi architecte.

K·Schenk

VENTES PUBLIQUES : BERNE, 12 mai 1984 : *Jeune fille et chevaux à l'abreuvoir*, h/pan. (83x111) : CHF 4 300 – BERNE, 30 avr. 1988 : *Jeune paysanne avec un cheval buvant à la fontaine* 1972, h/t (100x129) : CHF 8 000.

SCHENK Karl Wilhelm
Né en 1780 à Leipzig. Mort en 1827 à Brunswick. xixᵉ siècle. Allemand.
Graveur au burin et miniaturiste.
Élève de l'Académie de Leipzig de 1802 à 1804. Il a gravé pour les almanachs de l'époque.

SCHENK Leonardus ou Schenck
xviiiᵉ siècle. Actif à Amsterdam de 1720 à 1746. Hollandais.
Graveur.
On cite de lui : *Chasse d'Atalante*, d'après Ch. le Brun, *Jupiter et Semele*, d'après S. Cleef, *Jean Lourd*, *Louis XV jeune*, vingt et une feuilles pour la *Chronique d'Alkmaar*, de C. Van de Woude.

SCHENK Pieter I ou Schenck
Né en 1660 à Elberfeld. Mort en 1718 ou 1719 à Amsterdam.
xviiᵉ-xviiiᵉ siècles. Hollandais.
Peintre de portraits, graveur, dessinateur.
Il vint jeune en Hollande et étudia le dessin puis la gravure à Amsterdam. Il débuta par des pièces topographiques en collaboration avec l'éditeur Gérard Valcke, dont il épousa la fille Agathe en 1687. L'Électeur de Saxe, Auguste II, roi de Pologne, le nomma graveur de sa cour.
Son œuvre comprend plus de six cents pièces, dont plusieurs exécutées avec l'aide d'autres graveurs ; de nombreux portraits à la manière noire y figurent.

PS PS B

VENTES PUBLIQUES : LONDRES, 14 juin 1984 : *Jeune femme assise* ; *Homme debout*, mezzotintes, une paire (25,1x17,7) : USD 1 300 – NEW YORK, 7 avr. 1988 : *Trompe-l'œil : planche de bois avec clous dessus une gravure, un almanach et un peigne*, h/t (66,5x58,5) : USD 3 300.

SCHENK Pieter II, le Jeune
xviiiᵉ siècle. Hollandais.
Peintre de genre, graveur.
On cite de lui : *Amusement sur la glace* et *Paysages chinois*.

SCHENK Stefan
xviiiᵉ siècle. Allemand.
Peintre de théâtre.
Fut attaché en 1749 au théâtre de Mannheim.

SCHENK Max
Né le 21 août 1891 à Arnstadt. xxᵉ siècle. Allemand.
Peintre, graveur.
Il fut élève de l'académie des beaux-arts de Dresde, sous la direction de Richard Müller, Carl Bantzer et Robert Sterl.

SCHENKEL Friedrich
Né le 25 décembre 1877 à Kirchheim. xxᵉ siècle. Allemand.
Sculpteur, médailleur.
Il vécut et travailla à Berlin.

SCHENKEL Jan Jacob
Né le 7 février 1829 à Amsterdam. Mort le 16 juillet 1900 à Amsterdam. xixᵉ siècle. Hollandais.
Peintre d'intérieurs, architectures.
Il peignit presque exclusivement des intérieurs d'église.
MUSÉES : AMSTERDAM (Mus. mun.) : *La nouvelle église d'Amsterdam*.
VENTES PUBLIQUES : ROTTERDAM, 1891 : *Cathédrale de Haarlem* : FRF 300 ; *Intérieur de l'église d'Alkmaar* : FRF 160 – NEW YORK, 14-17 mars 1911 : *Intérieur d'église* : USD 100 – LONDRES, 16 oct. 1968 : *Intérieur de cathédrale* : GBP 400 – LONDRES, 4 mai 1973 :

Intérieur d'église : GNS 650 – ZURICH, 20 mai 1977 : *Intérieur d'église gothique*, h/pan. (62,5x48) : CHF 3 500 – ZURICH, 16 mai 1980 : *Intérieur d'église*, h/pan. (62,5x48) : CHF 3 400 – AMSTERDAM, 5 juin 1990 : *Personnages priant à l'intérieur d'une église*, h/pan. (40x28,5) : NLG 1 725 – AMSTERDAM, 30 oct. 1991 : *Intérieur de la cathédrale de Delft avec le tombeau de Guillaume d'Orange* 1858, h/pan. (68x50,5) : NLG 7 475.

SCHENKEL Lampert ou Schenckel
xviᵉ siècle. Hollandais.
Dessinateur.

SCHENKER Hans
xviᵉ siècle. Suisse.
Peintre de fresques.

SCHENKER Jacques Matthias
Né le 24 février 1854 à Lucerne. Mort en 1927 à Vitzmau. xixᵉ-xxᵉ siècles. Actif en Allemagne. Suisse.
Peintre de paysages.
Il étudia de 1870 à 1876 à l'académie des beaux-arts de Düsseldorf et à l'école des beaux-arts de Weimar. De 1876 à 1907, il travailla à Dresde, où il fonda en 1879 une école pour dames. Depuis 1907, il vécut à Vitznau.
Il peignit des paysages de Normandie.

Schenker

MUSÉES : DRESDE : *Marée basse à Dieppe* – *Le Printemps sur les rives de la Manche* – SAINT-GALL : *Plage sur la côte de Normandie* – WEIMAR : *Au bord d'un ruisseau*.
VENTES PUBLIQUES : COPENHAGUE, 24 avr 1979 : *Vue d'une petite ville de Normandie*, h/t (49x70) : DKK 36 000 – COLOGNE, 23 mars 1990 : *Lac alpin*, h/t (58x90) : DEM 2 400 – LONDRES, 31 oct. 1996 : *Scène de rue en Turquie*, h/t (44x76) : GBP 6 325.

SCHENKER Nicolas ou Schencker
Né vers 1760 à Paris. Mort le 17 février 1848 à Genève. xviiiᵉ-xixᵉ siècles. Suisse.
Graveur.
Les biographes fournissent généralement des renseignements erronés sur cet artiste, le faisant naître à Genève alors qu'il vint fort jeune dans cette ville. On le fait généralement mourir à tort en 1822. Schencker, qui, dans la suite, orthographia son nom *Schenker*, appartenait à une famille originaire de la Transylvanie. Il commença ses études de dessin à Genève puis vint à Paris et travailla avec Saint-Ours et Macret. Schencker produisit beaucoup de sujets gracieux, travaillant en France et en Angleterre pour Bartolozzi. Il grava aussi d'après Schall, Carle Vernet, Bosio, Le Barbier l'aîné, Lemire, Laffitte et d'après son beau-frère Firmin Massot. Les ouvrages de Schenker sont généralement au pointillé. On le cite à Paris en 1779. En 1788 il revint à Genève et en 1794, il épousait Jeanne Pernette Massot, peintre distinguée. Citoyen de Genève en 1817, il fut chargé la même année de la direction d'une école de gravure, où il forma de bons élèves.

SCHENKL Joseph ou Schenckl
Né en 1794 à Vienne. xixᵉ siècle. Autrichien.
Peintre de natures mortes et de paysages.

SCHENNACH Johann Georg ou Schenach
Né à Lermoos. Mort le 23 juillet 1777 à Innsbruck. xviiiᵉ siècle. Autrichien.
Sculpteur.
La plupart de ses œuvres furent destinées aux églises d'Innsbruck.

SCHENNICH Martin
xviiᵉ siècle. Actif à Ried (Tyrol) dans la seconde moitié du xviiᵉ siècle. Autrichien.
Ébéniste et sculpteur.

SCHENNIS Hans Friedrich Emanuel Van
Né le 17 juin 1852 à Elberfeld. Mort le 4 avril 1918 à Berlin. xxᵉ siècle. Allemand.
Peintre de paysages, graveur.
Il fut élève de l'école des beaux-arts de Weimar et de Theodor J. Hagen. Il voyagea en Italie et en France.
MUSÉES : BERLIN : *Parc de Versailles* – DÜSSELDORF : *Crépuscule*.
VENTES PUBLIQUES : LONDRES, 18 jan. 1980 : *Rêverie*, h/t (47x59,7) : GBP 600 – COLOGNE, 15 oct. 1988 : *Marine près de l'île de Rugen*, h/t (32x40) : DEM 1 300.

SCHENPERGER Johann Jakob. Voir **SCHEMBERGER**

SCHENPUECHER Bernhard
XVIe siècle. Autrichien.
Peintre de fresques.
A décoré l'église de Traiskirchen.

SCHENSON Hilda Maria Helena
Née le 31 juillet 1847 à Upsal. XIXe siècle. Suédoise.
Peintre de portraits.
Élève de l'Académie de Stockholm et de Carolus-Duran et Henner à Paris.

SCHENSTRÖM Christian Vilhelm
Né le 12 février 1828 à Assens. Mort le 21 avril 1876 à Copenhague. XIXe siècle. Danois.
Peintre de portraits.
Élève de l'Académie de Copenhague.

SCHENT Simon. Voir **SCHENCK**

SCHEPELERN Frederik Anton
Né le 24 décembre 1796 à Fredericia. Mort le 29 avril 1883 à Nyköbing. XIXe siècle. Danois.
Dessinateur et lithographe.

SCHEPENS Louis
Né vers 1816. Mort le 17 février 1884 à Gand. XIXe siècle.
Éc. flamande.
Peintre.
Élève de A. Ottevaere.

L. Schepens

SCHEPER Hinnerk
Né en 1897 à Badbergen près d'Osnabrück. Mort en 1957 à Berlin. XXe siècle. Allemand.
Peintre de compositions murales.
Il fut d'abord élève en peinture murale de l'école des arts appliqués, puis de l'académie des beaux-arts de Düsseldorf, ainsi que de l'école des arts appliqués de Brême. De 1919 à 1922, il fut élève du Bauhaus où il revint en 1925 et jusqu'en 1933, comme directeur de l'atelier de peinture murale. Il prit un congé en 1929-1930, appelé à Moscou, comme directeur du comité consultatif de décoration architecturale, sans doute par Hannes Meyer, qui devait alors lui-même avoir quitté la direction du Bauhaus pour exercer en URSS. De 1933 à 1945, il exerça diverses activités. À partir de 1945, il fut conseiller et enseignant pour la couleur en architecture à Berlin.
BIBLIOGR. : Catalogue de l'exposition : *Bauhaus*, Mus. nat. d'Art mod., Paris, 1969.

SCHEPERS
XVIIIe siècle. Espagnols.
Peintres sur porcelaine.

SCHEPERS Elisabeth ou **Scepens, Scepins**
XVe siècle. Actif à Bruges. Éc. flamande.
Miniaturiste.
Membre de la gilde des peintres de 1476 à 1489.

SCHEPERS Jan ou **Schepper**, dit **Giovanni Fiammingo**
XVIe siècle. Actif à Anvers. Italien.
Peintre.
Il devint en 1579 citoyen de Pérouse et fut dans cette ville prieur de la confrérie des Ultramontains de 1583 à 1585.
MUSÉES : PÉROUSE (Hôtel de Ville) : *Paysages*, quatre fresques.

SCHEPERS Jan ou **Hans**. Voir **SCHEPPERS**

SCHEPERS Petrus
Né en 1908 à Aarle-Rixtel. XXe siècle. Hollandais.
Peintre de compositions animées. Naïf.
Menuisier, il consacra son temps libre à la peinture donnant des images minutieuses et malhabiles du cadre de sa vie quotidienne, des sites visités.
BIBLIOGR. : Dr. L. Gans : *Catalogue de la collection de peinture naïve d'Albert Dorne*, Pays-Bas, s.d.

SCHEPHEN Paolo ou **Scheffer, Schepers**
XVIe siècle. Actif à Naples dans la seconde moitié du XVIe siècle. Hollandais.
Peintre.
A peint les fresques de la coupole de l'église SS. Severino e Sossio à Naples.

SCHEPP Auguste
Né le 3 avril 1846 à Wiesbaden. Mort le 12 avril 1905 à Fribourg-en-Brisgau. XIXe siècle. Allemand.
Peintre de genre, d'intérieurs et de natures mortes.
Élève de Neurenther et de K. Sohn. Il continua son éducation artistique à Vienne et à Paris. Il travailla à Munich et à Fribourg.
VENTES PUBLIQUES : LONDRES, 4 mai 1973 : *Une artiste* : GNS 680.

SCHEPPELEN
XVIIIe siècle. Actif à Londres en 1768. Britannique.
Peintre de portraits.

SCHEPPELIN Jakob Andreas ou **Scheppem**
XVIIIe siècle. Suisse.
Peintre de portraits.
Il travailla à Francfort-sur-le-Main de 1762 à 1763. Le Musée de Goethe à Francfort conserve de lui le buste de *Johann Wolfgang Textor*, grand-père de Goethe.

SCHEPPERE Louis Benoît Ferdinand de
Né en 1748. Mort vers 1811. XVIIIe-XIXe siècles. Hollandais.
Peintre et aquafortiste.
Élève de Sauveur Legros.

SCHEPPERS Jan ou **Hans** ou **Schepers, Schepper**
XVIIe siècle. Belge.
Peintre.
Il fut élève de Jan Van Delft en 1622 et 1623. Il travailla à Anvers.

SCHEPPERS Marguerite
XVIe siècle. Éc. flamande.
Enlumineur.
Elle eut pour élève Cornélie Van Wulfskerke. On lui doit les enluminures d'un missel exécuté pour le couvent de Notre-Dame de Sion, à Bruges, en 1503.

SCHEPS. Voir **SCHÖPS**

SCHER Hans
XVIe siècle. Actif à Fribourg-en-Brisgau. Allemand.
Graveur.

SCHER Jacob
XVIe siècle. Actif à Dantzig. Allemand.
Peintre.
Élève de Daniel von Block.

SCHERACK Eduard
Né en 1812 à Tulleschitz. XIXe siècle. Autrichien.
Graveur sur pierres et sur ivoire.
A partir de 1833 il fut élève de l'Académie de Vienne.

SCHERANO ou **Scerano** ou **Sciarano**, appelé aussi **Alessandro** ou **Sandro di Giovanni Fancelli**, dit **il Scherano**
XVIe siècle. Actif à Settignano. Italien.
Sculpteur.
Il décora la villa Médicis à Rome de quelques statues.

SCHERAUF. Voir **SCHERHAUFF**

SCHERBECK Jean
XXe siècle. Français.
Peintre.
Il participa à Paris, au Salon des Artistes Français, dont il fut membre sociétaire. Il obtint une mention en 1934.

SCHERBER Johann Friedrich
XVIIIe siècle. Actif à Ansbach de 1764 à 1766.
Modeleur de porcelaine.

SCHERBRING Karl
Né le 7 octobre 1859 à Memel. Mort le 18 décembre 1899 à Munich. XIXe siècle. Allemand.
Peintre de paysages.
Il fut élève de Heinz Heim et de G. Schönleber. Il travailla à Munich à partir de 1890.
VENTES PUBLIQUES : HEIDELBERG, 15 oct. 1994 : *Début de printemps*, h/t (45x73) : DEM 1 500.

SCHERELL Christian Friedrich
XVIIIe-XIXe siècles. Allemand.
Sans doute peintre.
Il fut professeur de dessin à Leipzig où il séjourna de 1770 à 1825.

SCHEREMETIEFF Vassili Vassilievitch. Voir **CHEREMETEFF**

SCHERENBERG Hermann
Né le 20 janvier 1826 à Swinemunde. Mort le 21 août 1897 à Gross-Lichterfelde. XIXe siècle. Allemand.
Peintre de genre et de portraits, dessinateur.
Après avoir été l'élève à l'Académie de Berlin, il étudia avec Théodor Hildebrandt à Düsseldorf et fit plusieurs voyages à

Anvers. Il travailla aussi dans l'atelier de Couture, à Paris. Il vint s'établir à Berlin où il collabora notamment avec Burger à la décoration de l'Hôtel de Ville. Il eut une grande réputation comme illustrateur.

SCHERER. Voir aussi SCHÄRER

SCHERER
XVIIIe siècle. Allemand.
Sculpteur.

SCHERER Alois
Né le 7 décembre 1818 à Ettelried. Mort le 27 mai 1887 à Ettelried. XIXe siècle. Allemand.
Peintre.
Il était le frère de Joseph et de Sebastian. Il fut élève de l'Académie de Munich et a peint des tableaux de genre et des sujets religieux.

SCHERER Baptist
Né le 15 mars 1869 à Altona. Mort le 22 janvier 1910 à Kassel. XIXe-XXe siècles. Américain.
Peintre de portraits, paysages, pastelliste.
Il fut élève de l'académie Julian à Paris, de Jacques Doucet et Gabriel Ferrier, et de l'académie des beaux-arts de Munich avec Paul Hoecker.

SCHERER Fritz
Né le 7 novembre 1877 à Fribourg-en-Brisgau (Bade-Wurtemberg). Mort le 11 février 1929 à Munich. XXe siècle. Allemand.
Peintre.
Il fut élève de Franz Wilhelm Voigt à Munich de 1909 à 1918.
MUSÉES : MUNICH – STUTTGART.

SCHERER Giorgio
Né le 6 mars 1831 à Parme. XIXe siècle. Italien.
Peintre de genre et d'histoire.
Exposa à Parme, Florence, Turin. Élève de Fr. Scaramuzza, il fut plus tard professeur à l'Académie de Parme. La Galerie de cette ville conserve de lui : *Abdolomiro, roi de Sidon*, *Les derniers moments de Nicolo de Lapis* et *Alcibiade courant à l'assaut*.

SCHERER Hans
XVIIe siècle. Allemand.
Sculpteur sur bois.

SCHERER Hermann ou Scherrer
Né le 8 février 1893 à Rümmigen. Mort le 13 mai 1927 à Bâle. XXe siècle. Suisse.
Sculpteur de compositions religieuses, peintre de figures, paysages, graveur, dessinateur. Expressionniste.
Il fut élève d'Otto Roos. Il subit l'influence de Ernst Kirchner.
MUSÉES : AARAU (Aargauer Kunsthaus) : *Mutter und Kind – Bildnis Werner Neuhaus*.
VENTES PUBLIQUES : BERNE, 21 juin 1980 : *Paysage du Tessin avec autoportrait* vers 1925, past. (43,7x57,8) : **CHF 2 300** – BERNE, 25 juin 1981 : *Paysage du Tessin 1925-1926*, fus. (42,8x57) : **CHF 1 500** – ZURICH, 11 nov. 1981 : *Paysage du Tessin*, h/t (115x100) : **CHF 20 000** – BERNE, 26 juin 1982 : *Portrait de Camenisch* vers 1925, deux grav./bois (59,8x38,7 et 60x39) : **DEM 1 100** – ZURICH, 4 juin 1992 : *Pieta*, plâtre (110x61x71) : **CHF 7 345** – LUCERNE, 20 mai 1995 : *Paysage du Tessin* 1925, cr. de cire de coul./t. (115x150) : **CHF 190 000** – BERNE, 20-21 juin 1996 : *L'Acceptation* vers 1925, grav./bois (33,3x27,5) : **CHF 2 200** – LUCERNE, 23 nov. 1996 : *Portrait de Werner Neuhaus* 1925, h/t (70x80) : **CHF 115 000**.

SCHERER Jakob
XVIe siècle. Autrichien.
Graveur, médailleur.
Il fut sans doute l'élève d'Abondio. Il travailla à la Monnaie de Vienne.

SCHERER Johann
Né le 12 décembre 1779 à Dinkelscherben. Mort le 6 septembre 1857 à Ettelried. XIXe siècle. Allemand.
Peintre.

SCHERER Johann
Né le 13 septembre 1858 à Ettelried. Mort en janvier 1934 à Ettelried. XIXe-XXe siècles. Allemand.
Peintre de compositions religieuses, scènes de genre, portraits, fresquiste.
Il fut élève de son oncle Joseph Scherer et de l'école des beaux-arts de Munich avec August Spiess.
Il a peint des fresques dans les églises de la région d'Ettelried.

SCHERER Johann Friedrich
Né en 1741 à Schaffhouse. Mort vers 1810. XVIIIe-XIXe siècles. Suisse.
Paysagiste, peintre de fleurs et graveur au burin.
Professeur de dessin à l'Université d'Helmstedt. Il devint en 1791 peintre de la cour à Brunswick.

SCHERER Joseph
Né le 1er novembre 1814 à Ettelried. Mort le 25 mars 1891 à Ettelried. XIXe siècle. Allemand.
Peintre d'histoire, sujets mythologiques, scènes de genre, figures, paysages.
Fils de Johann S. I. Il fut élève de l'école des Beaux-Arts d'Augsbourg avec L. Hundertpfund et J. Geyer, de l'Académie de Munich avec J. Schlotthauer et H. Hess et du peintre verrier Wilhelm Vörtl. De 1842 à 1844, il fit un voyage d'études en Asie, à Constantinople, à Malte, en Sicile, en Italie et en Suisse. Il travailla de 1847 à 1853 à Stuttgart, de 1853 à 1879 à Munich et à partir de 1879 à Ettelried.
On lui doit des fresques du château de la Résidence à Athènes ; elles représentent la bataille de Patras, la réception du roi Othon après son débarquement en Grèce, des paysages et des scènes mythologiques. Beaucoup de ses œuvres se trouvent par ailleurs dispersées dans diverses églises d'Allemagne.
VENTES PUBLIQUES : LONDRES, 25 mars 1988 : *Pâtre grec*, h/pap. (40x30) : **GBP 4 400** – LONDRES, 19 nov. 1993 : *Un jeune Grec* 1844, h/pap. (288,5x20,5) : **GBP 4 370**.

SCHERER Leo
Né le 21 janvier 1827 à Ettelried. Mort le 29 avril 1876 à Munich. XIXe siècle. Allemand.
Peintre.
Il était le frère de Joseph, de Sebastian et d'Alois.

SCHERER Max von
Né le 17 juillet 1866. XIXe-XXe siècles. Autrichien.
Graveur de paysages urbains.
Il vécut et travailla à Vienne. Il a gravé des vues de villes.

SCHERER Rosa
Née le 21 juin 1868 à Wagrein. XIXe-XXe siècles. Autrichienne.
Peintre de fleurs.
Elle fut élève de Peter Paul Muller à Munich et de Olga Wisinger-Florian à Vienne. Elle travailla à Linz.
MUSÉES : LINZ : *Fleurs*.

SCHERER Sebastian
Né en 1823. Mort le 20 août 1873 à Munich. XIXe siècle. Allemand.
Peintre.
Il était le frère d'Alois et de Leo.

SCHERERSCHEVSKI Vladimir
Né en septembre 1863 à Brest-Litovsk. XIXe-XXe siècles. Polonais.
Peintre de paysages.
Il se fixa à Munich à partir de 1892.
MUSÉES : VENISE (Mus. d'Art Mod.) : *Prison d'étape en Sibérie*.

SCHERF Christian Gottlob ou Scherff
Né le 31 mai 1793 à Werdau en Saxe. XIXe siècle. Allemand.
Graveur au burin.
Il travailla à Dresde jusqu'en 1847. Il fut élève de l'Académie de Dresde avec Toscani et C. G. Schultze. Il a gravé surtout, des portraits de personnalités princières contemporaines.

SCHERFIG Hans
Né en 1905. XXe siècle. Danois.
Peintre d'animaux. Naïf.
On l'a parfois considéré comme un disciple du Douanier Rousseau.
VENTES PUBLIQUES : COPENHAGUE, 7 avr. 1976 : *Éléphant dans la forêt vierge*, h/t (45x41) : **DKK 4 100** – COPENHAGUE, 12 mai 1977 : *Tigre dans la forêt vierge* 1947, h/t (112x122) : **DKK 12 500** – COPENHAGUE, 24 avr 1979 : *Animaux dans la savane*, h/t (81x122) : **DKK 5 500** – COPENHAGUE, 15 oct. 1985 : *girafes et zèbres dans la savane* 1950, h/t (62x122) : **SEK 50 000** – COPENHAGUE, 30 nov. 1988 : *Animaux de la savane près du fleuve* 1958, h/t (85x110) : **DKK 48 000** – COPENHAGUE, 10 mai 1989 : *Singes dans la jungle*, peint./rés. synth. (28x12) : **DKK 8 500** – COPENHAGUE, 22 nov. 1989 : *Dans la jungle*, h/t (24x29) : **DKK 8 000** – COPENHAGUE, 21-22 mars 1990 : *Poissons volants* 1970, h/t (51x88) : **DKK 16 000** – COPENHAGUE, 14-15 nov. 1990 : *Les lions et le flû-*

tiste dans la savane 1937, temp. (100x104) : **DKK 16 000** – Copen-hague, 13-14 fév. 1991 : Femme et éléphants dans la savane, h/t (76x56) : **DKK 17 000** – Copenhague, 4 déc. 1991 : Éléphant dans la jungle 1938, temp. (67x76) : **DKK 17 000** – Copenhague, 21 avr. 1993 : Girafes et zèbres dans la savane 1944, h/rés. synth. (40x60) : **DKK 19 000** – Copenhague, 20 oct. 1993 : Pélicans et singes près d'un lac en forêt 1964, peint./rés. synth. (37x19) : **DKK 11 000** – Copenhague, 27 avr. 1995 : Éléphants dans la jungle, peint./rés. synth. (26x50) : **DKK 17 000** – Copenhague, 17 avr. 1997 : Les Sirènes, Odyssée 1954, h./masonite (43x90) : **DKK 15 000**.

SCHERFLING Otto
Né en 1828 à Berlin. Mort en 1881 à Wahren près de Brixen. XIXᵉ siècle. Actif à Berlin. Allemand.
Paysagiste.
La Galerie Nationale de Berlin conserve seize de ses dessins et aquarelles.

SCHERHAUFF Leonhard ou Scherauf
XVᵉ siècle. Autrichien.
Peintre de compositions religieuses.
Il a exécuté des tableaux pour le presbytère de Brixen.

SCHERICH Joseph Franz Raimund. Voir SCHERRICH

SCHERINO Antonio
XVIIᵉ siècle. Actif vers 1635. Italien.
Sculpteur sur bois.
Il fut le collaborateur de Simone Berti.

SCHERLENSKI E. J.
XVIIIᵉ siècle. Hollandais.
Dessinateur.

SCHERM Lorenz ou Laurens
Né vers 1690 dans les provinces rhénanes. XVIIIᵉ siècle. Actif à Amsterdam. Hollandais.
Dessinateur et graveur au burin.
Élève de R. de Hooge. Il grava des paysages et des vues archi-tecturales. Il travailla entre 1720 et 1735.

SCHERMAN Tony
Né en 1950 à Toronto (Ontario). XXᵉ siècle. Canadien.
Peintre de compositions animées, figures, paysages, ani-maux.
Il montre ses œuvres dans des expositions personnelles : 1991 galerie Perry Rubinstein à New York ; 1995 galerie Daniel Tem-plon à Paris ; 1997, About 1789, galerie Daniel Templon.
Il utilise la technique à la cire dans ses peintures qui évoquent des carnets de voyage, par la simplicité de leur thème et le traite-ment de l'image saisie sur le vif, ou transcrite à partir de docu-ments.
Bibliogr. : Denis Baudier : Tony Scherman, Art Press, nᵒ 166, Paris, fév. 1992.
Ventes Publiques : New York, 1ᵉʳ nov. 1994 : Chien 1989, h. et encaustique/t. (152,4x137,8) : **USD 11 500** – New York, 22 fév. 1995 : Bain de minuit 1989, encaustique et h/t (177,8x152,4) : **USD 17 250** – New York, 6 mai 1997 : L'Enlèvement de Callisto : Jupiter 1993, encaustique/t. (152,2x137) : **USD 9 200**.

SCHERMAUL Jenny
Née en 1828 à Liblin près de Kraklowitz. XIXᵉ siècle. Active à Prague. Autrichienne.
Peintre de fleurs.

SCHERMER Augustin. Voir SCHÄRMER

SCHERMER Cornelis Albertus Johannes
Né le 12 juin 1824 à La Haye. Mort le 4 janvier 1915 à La Haye. XIXᵉ-XXᵉ siècles. Hollandais.
Peintre de sujets de sport, animaux, paysages, aquarel-liste, graveur.
Il habita à partir de 1875 Bouvignes près de Dinant, et exposa pour la première fois en 1847 à La Haye.
Il fut avant tout un peintre de chevaux comme Mœrenhoudt et Boubled, avec lesquels il fut élève de Van der Bergh. Il fit aussi du paysage.

C. Schermer [signature]

Musées : Amsterdam : Marché aux chevaux sur le Maliebaan à La Haye – La Haye (comm.) : Chevaux – Rendez-vous de chasse près de Namur.
Ventes Publiques : Dordrecht, 12 déc. 1972 : Paysage de neige

avec paysans et chevaux : **NLG 3 600** – Amsterdam, 9 mars 1978 : Aux courses, aquar. (40x70) : **NLG 4 600** – Zurich, 6 juin 1984 : Ringstekers 1861, h/pan. (33,5x47) : **CHF 9 500** – Amsterdam, 10 fév. 1988 : Jeune cavalier et son cheval, h/pan. (13,5x18,5) : **NLG 3 450** – Londres, 5 oct. 1990 : La Foire aux chevaux 1874, h/t (44x80) : **GBP 3 080** – Amsterdam, 17 sep. 1991 : Le Marché aux chevaux, h/t (62,5x97) : **NLG 9 775**.

SCHERMER Johann Martin. Voir SCHÄRMER

SCHERMIER
XVIᵉ siècle.
Peintre.
Cet artiste fut accusé d'hérésie avec Bernard d'Orley en 1527.

SCHERMIER Cornelis ou Scermier, Schernier
XVIᵉ siècle. Actif à Bruxelles. Éc. flamande.
Peintre.
D'après le Dr Wurzbach, il s'agit peut-être du même artiste que Cornelis Van Coninxloo II (voir ce nom).

SCHERMINI Bartolommeo
Né le 26 mars 1841 à Brescia. Mort le 25 novembre 1896 à Brescia. XIXᵉ siècle. Italien.
Peintre de genre.
Exposa à Milan et Rome. Élève de l'Académie Brera à Milan avec Bertini. Il fit un voyage d'études à Paris et travailla à Flo-rence et à Brescia. On connaît de lui un tableau conservé à la Pinacothèque de Brescia.

SCHERNBERG David von
Mort en 1725 à Klagenfurt. XVIIIᵉ siècle. Actif à Klagenfurt. Autrichien.
Peintre.
Il laissa deux Vierges, deux Ecce homo et une tête de Gertrude.

SCHERNIER Michael ou Michel. Voir SCERRIER

SCHERPE Johann
Né le 15 décembre 1855 à Vienne. XIXᵉ-XXᵉ siècles. Autrichien.
Sculpteur de figures, bustes.
Il fut élève de Carl Kundmann. Il a laissé à l'académie des beaux-arts de Vienne un Guerrier mourant et à l'école polytechnique de cette ville des bustes des chimistes Berzelius, Fr. Wöhler et Hlasi-wets.

SCHERPEREEL Koen
Né en 1961 à Bruges (Flandre-Occidentale). XXᵉ siècle. Belge.
Peintre de compositions animées, figures. Expression-niste.
Il peint des personnages, puis en fait éclater la forme par divers moyens, introduisant notamment sur leurs corps des formes étrangères, tête de chien, visage, paysage. Les déformations, les superpositions, qui font de ces êtres des monstres, évoquent un univers trouble, non exempt d'angoisse, expression de la condi-tion humaine.
Ventes Publiques : Lokeren, 23 mai 1992 : Figures 1989, h/t (150x150) : **BEF 70 000**.

SCHERRE Theoderich
XVIᵉ siècle. Actif à Duisbourg. Allemand.
Peintre.
Il travailla à Xanten de 1532 à 1557.

SCHERRER. Voir aussi SCHÄRER et SCHERER

SCHERRER Cécile
Née en 1899 à Clermont-Ferrand (Puy-de-Dôme). XXᵉ siècle. Française.
Peintre de nus, portraits, paysages, intérieurs, aquarel-liste, peintre de cartons de tapisserie. Postimpression-niste.
Elle fut élève d'Othon Friesz et de Dufy.
Elle expose à Paris régulièrement depuis 1929 aux Salons d'Au-tomne, des Tuileries, des Indépendants, de la Société Nationale des Beaux-Arts. Elle a participé à l'Exposition internationale de Paris en 1937. Elle montre ses œuvres dans de nombreuses expositions personnelles à Paris, Strasbourg, Aix-en-Provence, Alès et Milan.
Aimant la nature et le peignant dans la tradition de l'impression-nisme, elle a beaucoup voyagé en Espagne, en Italie, Algérie, Belgique, au Portugal. Elle a également peint les Cévennes, la Dordogne et l'Île-de-France (Rue de Montmartre 1927 – Grez-sur-Loing 1942 – Champs de l'Yonne 1944). Elle a créé des car-tons de tapisserie : Amphytrite 1945, Sonate 1946.
Musées : Boulogne-sur-Mer : Nu aux régates – Moulins : Portrait de madame Chabaneix.

VENTES PUBLIQUES : PARIS, 15 fév. 1950 : *La baignade du Perreux* 1932 : FRF 3 000 – PARIS, 21 avr. 1950 : *Le balcon ; Cannes, les deux* : FRF 5 500.

SCHERRER Hedwig
Née le 11 mars 1878 à Bad Sulgen. XXe siècle. Suissesse.
Peintre de portraits, paysages, illustrateur.
Elle fut élève de Becker Gundahl et de Schuster-Woldan. Elle vécut et travailla à Saint-Gall.

SCHERRER Jean Jacques
Né à Lutterbach. XIXe siècle. Français.
Peintre d'histoire, scènes de genre, figures, portraits, natures mortes.
Il fut élève de Cabanel, de Barrias et de Cavelier. Il débuta au Salon de Paris en 1877. Il devint sociétaire des Artistes Français en 1884 ; il reçut une bourse de voyage en 1881. Il obtint une mention honorable en 1884, une médaille de troisième classe en 1887, une de deuxième classe en 1892, et une de bronze en 1900 lors de l'Exposition Universelle. Il fut fait chevalier de la Légion d'honneur en 1901.
MUSÉES : MULHOUSE : *Résurrection du fils de la veuve de Naïm* – *Robespierre, Marat et Danton au cabaret de la rue du Paon* – *Jeunesse de Frédéric le Grand* – *Nature morte* – *Portraits d'Isaac Schlumberger et de Daniel Dollfus-Ausset.*
VENTES PUBLIQUES : PARIS, 1890 : *Chevaux à l'abri* : FRF 3 400 – PARIS, 3 fév. 1928 : *Le Violoncelliste* : FRF 300 – ROME, 24 mars 1992 : *Le Prêche*, h/t (176x132) : ITL 13 800 000.

SCHERRER Johann ou Hans Jakob. Voir **SCHÄRER**

SCHERRES Alfred
Né le 21 septembre 1864 à Dantzig (aujourd'hui Gdansk, en Pologne). Mort en 1924. XXe siècle. Allemand.
Peintre de paysages.
Fils de Carl Scherres, il fut élève de l'académie des beaux-arts de Berlin de 1885 à 1886. Il travailla à Königsberg de 1886 à 1889 et à Carlsruhe de 1889 à 1892 avec Hermann Baisch et Gustav Schönleber.

Alfred Scherres

SCHERRES Carl
Né le 31 mars 1833. Mort le 21 avril 1923 à Berlin. XIXe-XXe siècles. Allemand.
Peintre de paysages.
Il fit ses premières études à l'académie des beaux-arts de sa ville natale puis entreprit un voyage d'étude sur les bords du Rhin, en Suisse et dans le nord de l'Italie. De retour dans son pays, il se perfectionna en travaillant dans les environs de Dantzig pendant plusieurs années. En 1868, il fut appelé à professer à Berlin, à l'école de dessin. Il se spécialisa dans la peinture des paysages de l'est de la Prusse.
MUSÉES : BERLIN : *Inondation dans la Prusse orientale* – BRESLAU, nom. all. de Wroclaw : *Journée de pluie près de la rivière Havel* – KALININGRAD, anc. Königsberg : *Coucher de soleil dans une hutte de la forêt* – *Cabane isolée dans les marécages.*
VENTES PUBLIQUES : COLOGNE, 23 nov. 1978 : *Paysage d'hiver*, h/t (76,3x107) : DEM 3 600.

SCHERREWITZ Johann Frederik Cornelis
Né en 1868 à Hilversum. Mort en 1951. XIXe-XXe siècles. Actif en Angleterre. Hollandais.
Peintre de genre, animaux, paysages animés, paysages, marines.
Il a participé en 1907 à l'exposition de la Royal Academy, en 1916 à celle de la Royal Scottish Academy, et a exposé en 1909 à Liverpool.
Il s'est spécialisé dans la représentation du milieu agricole avec des scènes de labours, de soins apportés au bétail.

J. F. Scherewitz

VENTES PUBLIQUES : NEW YORK, 21 mars 1907 : *Le retour du troupeau* : USD 170 – NEW YORK, 1er avr. 1909 : *Labourage en Hollande* : USD 325 – NEW YORK, 12-14 avr. 1909 : *Retour au crépuscule* : USD 225 – LONDRES, 22 juin 1923 : *Le troupeau* : GBP 136 – LONDRES, 13 mai 1927 : *Frais pâturage* : GBP 126 – LONDRES, 10 oct. 1969 : *Paysage* : GNS 400 – LONDRES, 12 juin 1974 : *Le ramasseur de goémon* : GBP 1 800 – AMSTERDAM, 7 sep. 1976 : *Vaches*

au bord d'un étang, h/t (77,5x97) : NLG 5 200 – NEW YORK, 7 oct. 1977 : *Pêcheurs sur la plage, marée basse*, h/pan. (32x41) : USD 4 250 – AMSTERDAM, 31 oct 1979 : *Homme et chevaux sur la plage*, h/t (69,2x99,5) : NLG 11 500 – SAN FRANCISCO, 3 oct. 1981 : *Le Retour des pêcheurs*, h/t (91,5x81) : USD 7 000 – LONDRES, 18 avr. 1983 : *Le Retour des pêcheurs*, h/t (46,5x67) : GBP 3 500 – LONDRES, 30 mai 1986 : *La charrette de foin*, h/t (37x56) : GBP 3 000 – AMSTERDAM, 26 mars 1988 : *Ramasseur de bois, chargeant son tombereau, dans la dune*, h/t (40x60) : NLG 6 325 – TORONTO, 30 nov. 1988 : *Les ramasseurs de coquillages*, h/t (50,5x66) : CAD 11 500 – NEW YORK, 24 oct. 1989 : *Le ramassage du varech*, h/t (90,2x80,7) : USD 7 700 – AMSTERDAM, 25 avr. 1990 : *Le ratissage des coquillages*, h/t (38,5x69) : NLG 16 100 – NEW YORK, 19 juil. 1990 : *Labourage en Hollande*, h/t (55,2x100,4) : USD 4 675 – NEW YORK, 24 oct. 1990 : *Le travail des pêcheurs sur la grève*, h/t (66x55,9) : USD 13 200 – AMSTERDAM, 5-6 fév. 1991 : *Fermiers au travail dans un champ*, h/t (25,5x46) : NLG 3 450 – LONDRES, 15 fév. 1991 : *Bouvier et ses bêtes dans une prairie*, h/t (70,5x101) : GBP 2 420 – AMSTERDAM, 23 avr. 1991 : *Pêcheur de coquillages*, h/t (50x91) : NLG 14 375 – NEW YORK, 21 mai 1991 : *Tombereau dans un sentier forestier*, h/t (76,1x50,8) : USD 2 640 – MONTRÉAL, 4 juin 1991 : *Fin de journée*, h/t (66x83,8) : CAD 3 200 – AMSTERDAM, 17 sep. 1991 : *Paysanne ramassant du bois à l'orée d'une forêt*, h/t (40,5x55) : NLG 4 370 – AMSTERDAM, 30 oct. 1991 : *Paysan remplissant un tombereau*, h/t (51x91,5) : NLG 14 950 – AMSTERDAM, 18 fév. 1992 : *Paysage de dunes boisé avec un paysan conduisant un tombereau*, h/t (45x55) : NLG 5 520 – AMSTERDAM, 22 avr. 1992 : *Paysan et ses vaches dans la cour d'une ferme à Heeze*, h/t (32x52) : NLG 6 325 – NEW YORK, 13 oct. 1993 : *La récolte du jour*, h/t (54,6x95,9) : USD 13 800 – AMSTERDAM, 9 nov. 1993 : *Ramasseur de fagots avec une charrette à cheval*, h/t (50x75) : NLG 16 100 – LONDRES, 11 fév. 1994 : *Paysans avec une charrette à cheval dans les dunes*, h/t (70,2x100) : GBP 7 475 – MONTRÉAL, 21 juin 1994 : *Ramasseurs de clams*, h/t (50,8x76,2) : CAD 9 500 – NEW YORK, 20 juil. 1994 : *Sablière en Hollande*, h/t (40,6x69,9) : USD 5 750 – AMSTERDAM, 7 nov. 1995 : *Bateau à voiles dans un port*, h/pan. (18x24,5) : NLG 1 770 – AMSTERDAM, 5 nov. 1996 : *Pêcheur de moules*, h/t (40x70,5) : NLG 15 340 – ÉDIMBOURG, 27 nov. 1996 : *Le Déchargement du chariot à foin*, h/t (59,7x110) : GBP 9 775 – AMSTERDAM, 22 avr. 1997 : *L'Heure de la traite*, h/pan. (25,5x46) : NLG 8 850 – LONDRES, 13 mars 1997 : *Pêcheurs sur une plage*, h/pan. (30,5x40,6) : GBP 8 625 – AMSTERDAM, 27 oct. 1997 : *Bateau sur la plage*, h/pan. (17,5x23) : NLG 24 780.

SCHERRICH Joseph Franz Raimund ou Scherich
XVIIe siècle. Allemand.
Peintre de compositions religieuses.
Travaillant à Landshut-en-Bavière, il a peint uniquement des tableaux d'église.

SCHERS Leonhart
XVIIe siècle. Actif à Lunebourg. Allemand.
Dessinateur.

SCHERSCHMID Balthasar
XVIe-XVIIe siècles. Allemand.
Peintre.
Il travailla à la cour de Brieg entre 1568 et 1600.

SCHERTEL Johann Heinrich
Né en 1685. Mort en 1733 à Bayreuth. XVIIIe siècle. Allemand.
Peintre.
Peintre de la cour de Bayreuth.

SCHERTEL Josef
Né le 10 janvier 1810 à Augsbourg. Mort le 8 mars 1869 à Munich. XIXe siècle. Allemand.
Peintre de paysages.
Il fut élève de Chr. Morgenstern.
VENTES PUBLIQUES : LONDRES, 12 oct. 1984 : *Paysage boisé avec vue d'un château à l'arrière-plan*, h/t (69,2x106,6) : USD 6 000 – PARIS, 12 oct. 1988 : *Paysage aux pêcheurs 1852*, h/t (59x75) : FRF 48 000.

SCHERTLE Valentin
Né le 31 janvier 1809 à Villingen. Mort le 24 février 1885 à Francfort-sur-le-Main. XIXe siècle. Allemand.
Lithographe.
Élève de F. Hanfstängl à Munich. Il travailla ensuite à Saint-Pétersbourg, Varsovie et à partir de 1846 à Francfort-sur-le-Main. Il fit de nombreuses reproductions de Delaroche, Domenichino, Raphaël et Guido Reni.

SCHERVITZ Mathias ou **Matyis** ou **Seravits, Schibiz, Xeravich**
Né en 1701 à Ofen. Mort le 12 mars 1771 à Ofen. XVIIIe siècle. Éc. de Bohême.
Peintre.
Il a peint des tableaux d'autels.

SCHERZ Ernst Bruno
Né le 12 décembre 1889 à Berlin. XXe siècle. Allemand.
Peintre.
Il fut élève de Bruno Paul. Il fut aussi architecte.

SCHERZER Alexander
Né le 4 septembre 1835 à Hambourg. Mort le 11 juillet 1871 à Hambourg. XIXe siècle. Allemand.
Peintre de marines, graveur, lithographe.
VENTES PUBLIQUES : MUNICH, 6 déc. 1994 : *Les Fossés de la citadelle de Nuremberg un jour de pluie*, h/t (75,5x61) : DEM 7 820.

SCHERZER Conrad
Né le 9 janvier 1893 à Nuremberg (Bavière). XXe siècle. Allemand.
Peintre, graveur.

SCHERZHAUSER Mathias
Né en 1630. XVIIe siècle. Autrichien.
Peintre faïencier.
Il travailla dans l'atelier de son beau-frère à Salzbourg.

SCHERZI Agostino
Mort en 1721 à Rome. XVIIIe siècle. Actif à Pistoie. Italien.
Peintre.

SCHERZI Lodovico
Mort avant 1721 à Rome. XVIIIe siècle. Italien.
Peintre.
Il était le fils d'Agostino.

SCHESCHENIN. Voir **CHÉCHÉNINE**

SCHESTAUBER Gustav
Né le 27 avril 1847 à Vienne. XIXe siècle. Autrichien.
Peintre d'architectures.
Élève de Th. Alphons. Il est représenté par des aquarelles au Musée historique de la ville de Vienne.

SCHETH Georg
Né en 1808 à Vienne. XIXe siècle. Autrichien.
Paysagiste, peintre de genre et d'architectures, lithographe.
Il fut, à partir de 1828 élève à l'Académie où il exposa de 1832 à 1839.

SCHETKY John Alexander
Né en 1785 à Edimbourg. Mort en 1824 à Cope Coast Castle (colonie du Cap). XIXe siècle. Britannique.
Dessinateur de sujets militaires, paysages, aquarelliste.
Frère du peintre de marines John Christian Schetky. Médecin militaire au 3e dragons de la Garde, il prit part à la guerre de la Péninsule sous les ordres de lord Dalhousie, consacrant ses loisirs à des dessins d'après nature. Il reproduisit aussi de nombreux sites des Pyrénées. Après la paix, il s'adonna surtout aux dessins scientifiques ayant trait à la médecine et collabora au Musée pathologique fondé par sir James Mac Gregor. Nommé inspecteur médical en Afrique, il acheva sa carrière dans ce poste. Il exposa des paysages à l'aquarelle à la Old Water-Colours Society en 1816 et 1817.
VENTES PUBLIQUES : LONDRES, 25 mai 1928 : *Attaque de bateaux américains par cinq bateaux anglais*, dess. : GBP 60.

SCHETKY John Christian
Né le 11 août 1778 à Édimbourg. Mort le 28 janvier 1874 à Londres. XIXe siècle. Britannique.
Peintre de marines, aquarelliste.
Frère aîné de John Alexander Schetky, il fut élève de Nasmyth. Il s'adonna à la peinture de marines, s'inspirant des maîtres hollandais du XVIIe siècle et particulièrement de Willem Van de Velde. Il enseigna le dessin au Royal Military College à Great Marlow, au Royal Naval College, à Portsmouth et au East India College à Addiscombie. Il fut nommé peintre de marines du duc de Clarence et peintre de marines des rois George IV, Guillaume IV et de la reine Victoria. Il exposa à Londres, notamment à la Royal Academy, à la British Institution, à Suffolk Street et à la Old Water-Colours Society de 1808 à 1872.
John Christian est fort remarquable par la vérité de son expression des détails et sa parfaite connaissance de l'architecture navale.

Un peintre du nom de Schetky indiqué dans les catalogues de la Royal Academy avec les initiales J. T. habitant Oxford comme John Christian, exposa aussi des marines de 1805 à 1825. Ce peut-être un parent de John Christian Schetky ou peut-être encore l'artiste lui-même.
MUSÉES : NORWICH : *L'Amelia poursuivant l'Aréthuse – Combat entre l'Amelia et l'Aréthuse*.
VENTES PUBLIQUES : LONDRES, 16 fév. 1922 : *Un port dans les îles Shetland*, aquar. : GBP 12 – LONDRES, 17 nov. 1967 : *Voiliers devant la côte d'Écosse* : GNS 400 – LONDRES, 9 mai 1969 : *Le port de La Valette, Malte* : GNS 420 – LONDRES, 23 nov. 1973 : *Le bombardement d'Alger le 27 août 1816* : GNS 3 800 – LONDRES, 15 mars 1978 : *Engagement naval 1840*, h/t (62x90) : GBP 2 200 – LONDRES, 21 mars 1979 : *La frégate Andromeda par grosse mer* ; *La Frégate Andromeda démâtée*, deux h/t (36,5x49,5) : GBP 1 300 – LONDRES, 27 mars 1981 : *Le Bombardement d'Alger le 27 août 1816 1841*, h/t (91,5x167,6) : GBP 3 200 – LONDRES, 28 jan. 1983 : *Voiliers au large de Whitby 1841*, h/cart. (26x36,3) : GBP 1 500 – LONDRES, 5 juin 1985 : *Une escadre au large du château de Tantallon*, h/t (45x76,5) : GBP 3 800 – LONDRES, 16 déc. 1986 : *H.M.S. Pique at the intersing moment of her coming off the rocks on the coast of Labrador, October 23 rd 1830*, h/t (113x183) : GBP 23 500 – LONDRES, 15 juin 1990 : *Un schooner toutes voiles dehors, deux yachts de la marine royale, un navire marchand américain et autres embarcations 1857*, h/t (45,7x76,2) : GBP 9 350 – LONDRES, 18 nov. 1992 : *La frégate Aigle au large de l'île de Cephalonia 1843*, h/t (48x71,5) : GBP 4 400 – ÉDIMBOURG, 15 mai 1997 : *The Queen, premier navire de 1839, ancré en mer calme avec de nombreux autres vaisseaux*, h/t (61x91,5) : GBP 25 300.

SCHETTINO Tommaso
XVIIIe siècle. Actif à Naples. Italien.
Sculpteur.
A fait des personnages de crèche et particulièrement des animaux, en terre cuite.

SCHETZLI H.
XVIIe siècle. Allemand.
Peintre.
Le Musée de Schongau conserve de lui *L'arbre de Jessé*.

SCHEU Heinrich
Né le 19 octobre 1845 à Vienne. XIXe siècle. Autrichien.
Graveur sur bois.
Élève de R. von Waldheim. Il fut de 1885 à 1891 professeur aux Arts décoratifs de Florence. Il travailla à partir de 1893 à Zurich.

SCHEU Leo
Né le 28 mars 1886 à Olmutz (Moravie). Mort en 1958 à Graz. XXe siècle. Autrichien.
Peintre de portraits, natures mortes.
Il travailla à Vienne de 1907 à 1908 et à l'académie de Prague avec Franz Thiele de 1908 à 1912. Il vécut et travailla à Graz.
MUSÉES : GRAZ (Mus. provinc.) : *Portrait de jeune fille* – GRAZ (Palais épiscopal) : *L'Évêque Pavlikovski* – *Quinze Portraits de recteurs de l'université*.
VENTES PUBLIQUES : MUNICH, 25 juin 1996 : *Nature morte aux oranges et au lilas 1955*, h./fibres synth. (87x68) : DEM 3 450.

SCHEUBEL Johann Joseph l'Ancien ou **Sceibel, Schaibel, Scheilbel, Scheibelt, Scheubeld, Schweigel, Schweipel**
Né à Ratisbonne. Mort le 4 juin 1721 à Ratisbonne. XVIIe-XVIIIe siècles. Allemand.
Peintre d'histoire.
Il se maria à Bamberg en 1686. Il fut protégé par le prince-évêque de sa ville natale qui le nomma peintre de sa cour et lui fournit les moyens d'aller pendant un certain temps étudier à Venise. Scheubel l'Ancien à son retour peignit notamment une *Lapidation de saint Étienne* pour l'église de ce saint à Bamberg, une *Descente de croix*, un tableau d'autel pour l'église de Jacob et un plafond pour l'église de Gandolf.

SCHEUBEL Johann Joseph
Né le 27 octobre 1686 à Bamberg. Mort le 2 février 1769 à Bamberg. XVIIIe siècle. Allemand.
Peintre.
Fils de Johann Joseph Scheubel l'Ancien. Il fut envoyé par le prince électeur de Bamberg, à Vienne, où il fréquenta l'Académie et subit l'influence de P. v. Strudel. De Vienne il se rendit à Venise, à Bologne et à Rome. Après son retour en Allemagne, il devint le peintre le plus estimé de Bamberg, étant peintre de la

cour. Ce fut surtout un peintre éclectique qui subit l'influence du baroque italien.

MUSÉES : BAMBERG : *Bustes des apôtres Pierre et Paul – La Charité avec enfants et génies* – BAYREUTH (Nouveau Château) : *Pierre repentant et Madeleine expiante* – POMMERSFELDEN : *Cimon et Pero* – SEEHOF : *Les 4 saisons*.

SCHEUBEL Johann Joseph, le Jeune
Né en 1733 à Bamberg. Mort le 9 avril 1801 à Bamberg. XVIIIe siècle. Allemand.
Peintre d'histoire et de genre.
Élève à Munich du peintre suédois Georg de Marées. L'évêque de Bamberg lui fournit le moyen de voyager en France et en Italie. A son retour l'évêque le nomma peintre de sa cour. En 1776 notre artiste fut envoyé à Paris par son protecteur. Il y vécut deux ans et y peignit notamment quatre sujets allégoriques à l'Hôtel de Ville. Il a laissé un excellent portrait de l'évêque de Seinsheim.
VENTES PUBLIQUES : LUCERNE, 19 juin 1971 : *Portrait d'un prélat :* CHF 17 000.

SCHEUBER Peter
XVIIIe siècle. Actif à Bamberg. Suisse.
Sculpteur.
Il travailla à Längendorf près de Soleure.

SCHEUBLIN Georg
Mort le 14 janvier 1624. XVIe-XVIIe siècles. Suisse.
Peintre.
A partir de 1580, il fut profès au cloître de Muri, qui garde certains de ses tableaux et dessins.

SCHEUCH Ludwig
XVIIIe siècle. Allemand.
Peintre.
Il a peint en 1729 un *Saint Norbert* et un *Saint Augustin*, pour le cloître de Weissenau.

SCHEUCHER Franz. Voir **SCHEICHER**

SCHEUCHZER August Heinrich
Né en 1812. Mort vers 1876 à Zurich. XIXe siècle. Actif à Zurich. Suisse.
Peintre.

SCHEUCHZER Caspar
Né en 1808 à Zurich. Mort en 1874. XIXe siècle. Suisse.
Peintre de bois, plâtre, lithographe.
Il était le frère de Wilhelm Scheuchzer.

SCHEUCHZER David
Né en 1704 à Zurich. Mort en 1739 à Thalwil. XVIIIe siècle. Suisse.
Graveur.
On connaît de lui quatre dessins.

SCHEUCHZER Wilhelm
Né le 24 mars 1803 à Zurich. Mort le 28 mars 1866 à Munich. XIXe siècle. Suisse.
Peintre de paysages.
Élève de Heinrich Maurer. Il travailla en Suisse, dans la Forêt Noire, à Karlsruhe, à Munich. On cite de lui *Au lac de Zurich* (Pinacothèque de Munich). Il fut employé par le prince de Furstenberg de 1826 à 1829. On apprécie fort la sincérité de cet artiste et la fraîcheur de son coloris.
VENTES PUBLIQUES : LUCERNE, 19 nov. 1976 : *Vue d'Interlaken*, h/t (76x106,5) : CHF 14 000 – VIENNE, 5 déc. 1984 : *Pêcheurs au clair de lune* 1844, h/t (32,5x45) : ATS 28 000 – PARIS, 22 juin 1988 : *Paysage de montagne, en bordure de rivière, animé de personnages* 1848, h/t : FRF 110 000.

SCHEUER Otto
Né le 8 octobre 1865 à Francfort-sur-le-Main (Hesse). Mort le 17 novembre 1921 à Francfort-sur-le-Main (Hesse). XIXe-XXe siècles. Allemand.
Peintre de compositions religieuses.
Il fut élève de l'institut Städel de Francfort. Il a fait des tableaux d'autel pour les églises des environs de Francfort.

SCHEUER Salomon. Voir **SCHEURER**

SCHEUERER Franz. Voir **SCHEYERER**

SCHEUERER Julius ou **Scheuer**
Né le 30 janvier 1859 à Munich (Bavière). Mort le 11 avril 1913 à Planegg. XIXe-XXe siècles. Allemand.
Peintre d'animaux, paysages.

Il s'est spécialisé dans la représentation de volailles.

Jul Scheurer

MUSÉES : BUCAREST (Mus. Simu) : *Volaille.*
VENTES PUBLIQUES : LONDRES, 13 déc. 1909 : *Volaille :* GBP 3 – PARIS, 10 nov. 1949 : *Basse-cour :* FRF 2 600 – COLOGNE, 19 oct. 1973 : *La basse-cour :* DEM 3 500 – COLOGNE, 21 juin 1974 : *Chiens de chasse :* DEM 2 400 – NEW YORK, 2 avr. 1976 : *Scènes de ferme,* deux h/pan. (14x18) : USD 3 700 – NEW YORK, 7 oct. 1977 : *La basse-cour,* h/t (32x53) : USD 2 100 – COLOGNE, 19 oct. 1979 : *Deux chiens de chasse et cerf,* h/pan. (16,5x38,5) : DEM 6 500 – NEW YORK, 28 mai 1981 : *Volatiles dans un paysage,* h/pan., une paire (10x19) : USD 9 000 – NEW YORK, 24 fév. 1983 : *Volatiles dans une cour de ferme,* h/pan. (15x40) : USD 6 250 – MUNICH, 26 juin 1985 : *Canards, oies et paons au bord d'un étang,* h/pan. (36x27) : DEM 21 000 – CHESTER, 10 juil. 1986 : *Poules et poussins à la fontaine,* h/t (35,5x56) : GBP 3 800 – LONDRES, 26 fév. 1988 : *Un cerf dans un paysage,* h/t (60x46) : GBP 1 100 – COLOGNE, 15 oct. 1988 : *Dindon se querellant avec un couple de canards,* h/pan. (16x20,5) : DEM 4 300 – STOCKHOLM, 15 nov. 1988 : *Dindes et dindons dans un herbage,* h/t (11x13,5) : SEK 10 000 – COLOGNE, 20 oct. 1989 : *Animaux de basse-cour dans une prairie,* h/t (41x52) : DEM 5 700 – NEW YORK, 22 mai 1990 : *Canards au bord d'un étang,* h/t (40x31,7) : USD 12 100 – NEW YORK, 21 mai 1991 : *Coq, poules et canards,* h/pan. (25,4x19) : USD 2 750 – MUNICH, 25 juin 1992 : *Volailles dans une cour de ferme,* h/t (17,5x41) : DEM 5 650 – NEW YORK, 29 oct. 1992 : *Volailles picorant* ; *Canards près d'un ruisseau,* h/pan., une paire (chaque 7x17,8) : USD 4 400 – NEW YORK, 17 jan. 1996 : *Poules et dindons près d'un lac,* h/pan., une paire (chaque 7,9x21) : USD 4 887 – MUNICH, 23 juin 1997 : *Basse-cour,* h/bois (16x40) : DEM 10 800.

SCHEUERER Otto ou **Scheurer**
Né le 31 octobre 1862 à Munich (Bavière). Mort le 5 décembre 1934 à Munich. XIXe-XXe siècles. Allemand.
Peintre d'animaux.
Frère de Julius Scheuerer, il fut élève de Karl Raupp à l'académie des beaux-arts de Munich.
Il peignit surtout des oiseaux et du gibier.

Otto Scheurer

VENTES PUBLIQUES : COLOGNE, 14 juin 1976 : *Sous-bois,* h/cart. (21x27) : DEM 1 400 – HEIDELBERG, 21 oct. 1977 : *La basse-cour,* h/t (29,5x34,5) : DEM 3 800 – HANOVRE, 7 juin 1980 : *La basse-cour,* h/cart. (31,5x43) : DEM 6 000 – LONDRES, 30 jan. 1981 : *Coq de bruyère dans un paysage boisé,* h/cart. (22,9x33) : GBP 1 100 – LONDRES, 22 juin 1983 : *Basse-cour,* h/pan. (12,5x21) : GBP 1 200 – LUCERNE, 7 nov. 1985 : *La parade d'amour des coqs de bruyère,* h/t (32,5x40,5) : CHF 8 500 – STOCKHOLM, 19 avr. 1989 : *La basse-cour,* h/pan. (18x24) : SEK 13 000 – COLOGNE, 20 oct. 1989 : *Le poulailler,* h/pan. (16x32) : DEM 1 800 – COLOGNE, 23 mars 1990 : *Paon et animaux de basse-cour dans un pré,* h/pap. (21,5x26,5) : DEM 5 000 – NEW YORK, 28 mai 1993 : *Nichée de canetons au bord d'une mare* ; *Poussins picorant,* h/pan., une paire (11,6x15,8) : USD 5 750 – AMSTERDAM, 21 avr. 1994 : *Un paon, des poulets et des canards,* h/pan. (10x13) : NLG 1 840.

SCHEUERMANN Carl Georg
Né le 3 novembre 1803 à Copenhague. Mort le 5 mai 1859 à Copenhague. XIXe siècle. Danois.
Paysagiste.
Élève de l'Académie de Copenhague. La collection Johann Hansen à Copenhague conserve de lui trois tableaux.

SCHEUERMANN Emanuel. Voir **SCHEURMANN**

SCHEUERMANN Jakob Samuel Johann. Voir **SCHEURMANN**

SCHEUERMANN Julia Virginia
Née le 1er avril 1878 à Francfort-sur-le-Main (Hesse). XXe siècle. Allemande.
Sculpteur.
Elle fut élève de Gustav H. Eberlein.

SCHEUERMANN Ludwig
Né le 18 octobre 1859 à Burghersdorp. Mort le 1er septembre 1911 à Herrsching. XIXe-XXe siècles. Allemand.

Peintre de paysages, graveur.

Il fut élève de l'académie des beaux-arts de Munich avec Gyulia Benczur, Alexander Straehuber et Ludwig Löfftz et de l'académie Julian à Paris. Il résida à Munich.

VENTES PUBLIQUES : SAN FRANCISCO, 4 mai 1980 : *Les marchands de tapis* 1888, h/t (99x74) : USD 7 500.

SCHEUERMANN Viktor

Né vers 1859. Mort en mars 1919 à Munich (Bavière). XIXᵉ-XXᵉ siècles. Allemand.

Peintre.

Il fut élève de l'académie des beaux-arts de Carlsruhe de 1884 à 1892.

SCHEUFEL Joseph Ignaz ou Schäufel, Scheifel, Scheufele

Né le 5 mars 1733 à Passau (Bavière). Mort le 11 mai 1812 à Munich (Bavière). XVIIIᵉ-XIXᵉ siècles. Allemand.

Médailleur.

Il étudia avec J. K. Hedlinger à Schwyz. Il fut médailleur de la Cour de Munich et grava plusieurs portraits, en particulier ceux de *Karl Theodor* ; *Elisabeth Augusta* ; *Frobenius* et *Forster*.

SCHEUFELE Leonhard. Voir SCHEIFELIN

SCHEUFELEIN Hans Léonard ou Léonhard. Voir SCHÄUFFELIN

SCHEUFEN Walter

Né le 14 juillet 1881 à Düsseldorf (Rhénanie-Westphalie). Mort en 1917 dans les Flandres. XXᵉ siècle. Allemand.

Sculpteur.

Il fut élève de Karl Janssen.

VENTES PUBLIQUES : BERLIN, 30 mai 1991 : *Absalon* 1914, bronze (H. 40) : DEM 3 885.

SCHEULT. Voir SÉHEULT

SCHEUMANN Friedrich Philipp

Mort le 27 avril 1704 à Oschatz (Saxe). XVIIᵉ siècle. Allemand.

Sculpteur.

Il travailla pour l'Hôtel de Ville.

SCHEUNER Rudolf

Né le 20 mars 1846 à Wingendorf. Mort le 26 novembre 1903 à Görlitz. XIXᵉ siècle. Allemand.

Aquarelliste.

SCHEURECK Friedrich August

XVIIIᵉ siècle. Actif à Leipzig. Allemand.

Graveur.

Le musée de Leipzig conserve de lui des panoramas de villes.

SCHEUREN Caspar Johann Nepomuk

Né le 22 août 1810 à Aix-la-Chapelle. Mort le 12 juin 1887 à Düsseldorf. XIXᵉ siècle. Allemand.

Peintre de genre, paysages animés, paysages, aquarelliste, graveur, dessinateur.

Il était le fils de Johann Peter. Il fit ses études à l'Académie de Düsseldorf avec Lessing et Schirmer. Il fut nommé professeur à l'Académie de Düsseldorf en 1855.

Il prit surtout comme thèmes de ses gravures des paysages du Rhin.

VENTES PUBLIQUES : HAMBOURG, 6 juin 1969 : *Paysage* : DEM 6 000 – COLOGNE, 24 nov. 1971 : *La famille de pêcheur sur la plage* : DEM 4 400 – COLOGNE, 7 juin 1972 : *La famille du pêcheur* : DEM 6 500 – COLOGNE, 14 juin 1976 : *Vue du château d'Eltz*, h/t (44x49,5) : DEM 2 600 – MUNICH, 29 mai 1976 : *Paysage au moulin* 1866, aquar./trait de pl. (46,5x60,8) : DEM 5 200 – VIENNE, 14 mars 1978 : *Paysage montagneux* 1844, h/t (20x24) : ATS 45 000 – COLOGNE, 13 juin 1980 : *Intérieur d'étable*, h/t (17,5x18,5) : DEM 2 400 – LONDRES, 22 mars 1984 : *Hofgarten Düsseldorf* 1838, aquar. reh. de blanc (15x21) : GBP 2 600 – LONDRES, 23 mars 1984 : *L'artiste avec ses élèves dans une barque sur le Rhin*, h/t (23x30) : GBP 10 000 – COLOGNE, 20 mai 1985 : *Paysage au moulin*, h/t (54,5x78) : DEM 12 000 – STOCKHOLM, 23 avr. 1986 : *Paysage montagneux* 1849, h/t (94x78) : SEK 54 000 – BRUXELLES, 27 mars 1990 : *Paysage animé* 1839, h/t (42x57) : BEF 80 000 – LONDRES, 15 fév. 1991 : *Ferme au bord d'un lac entouré d'arbres* 1849, h/t (25,5x34) : GBP 6 380 – MUNICH, 1ᵉʳ-2 déc. 1992 : *Les ruines d'une église*, cr. et aquar. (14x20,5) : DEM 1 955.

SCHEUREN Johann Peter

Né le 27 mars 1774 à Aix-la-Chapelle. Mort le 7 juin 1844 à Aix-la-Chapelle. XVIIIᵉ-XIXᵉ siècles. Allemand.

Miniaturiste et dessinateur.

Il était le père de Caspar Scheuren. Il a peint des portraits et des panoramas de villes. Le Musée Couven d'Aix-la-Chapelle conserve de lui le portrait de l'évêque *Berdolet*.

SCHEURENBERG Joseph

Né le 7 septembre 1846 à Düsseldorf. Mort le 4 mai 1914 à Berlin. XIXᵉ-XXᵉ siècles. Allemand.

Peintre de genre et d'histoire.

Élève de Carl Sohn, à l'Académie de Düsseldorf. En 1868 il travaille à Paris. En 1879 il est nommé professeur à l'École des Beaux-Arts de Kassel, et en 1891 à celle de Berlin. Il exposa à la Royal Academy à Londres en 1878.

MUSÉES : BERLIN : *Le jour du Seigneur – Le professeur Zeller – Le général von Steinmetz – Légende – Fête campagnarde au XVIIIᵉ siècle* – COLOGNE : *Joueur de guitare en costume rococo*.

VENTES PUBLIQUES : LONDRES, 4 fév. 1911 : *Chanson du vieux temps* 1869 : GBP 22 – NEW YORK, 10 oct. 1944 : *Le roman* : USD 310 – COLOGNE, 21 mai 1970 : *La lecture amusante* : DEM 2 700 – COLOGNE, 13 oct. 1972 : *Nymphe* : DEM 3 300 – NEW YORK, 27 oct. 1982 : *La lecture* 1878, h/t (46,6x31,1) : USD 2 300.

SCHEURER

Mort en 1819, au cours d'un duel. XIXᵉ siècle. Allemand.

Peintre.

Peintre amateur, il était lieutenant en Hesse.

SCHEURER Franz. Voir SCHEYERER

SCHEURER Jean

XXᵉ siècle. Suisse.

Sculpteur.

Il réalise des sculptures « informelles » à partir de Plexiglas, lampe, plastique, câbles.

MUSÉES : LAUSANNE (Mus. canton. des Beaux-Arts) : *Aquarium à filaments III – Multiple.*

SCHEURER Salomon ou Scheuer, Scheyer, Scheyher

Mort le 2 novembre 1620. XVIIᵉ siècle. Autrichien.

Peintre.

Peintre de la cour à Graz.

SCHEURICH Paul

Né le 24 octobre 1883 à New York. XXᵉ siècle. Américain.

Peintre, graveur, décorateur.

Il fut élève de l'académie de Berlin de 1900 à 1902. Il devint professeur à la manufacture de Meissen.

Ses modèles ont été exécutés par les manufactures de Schwarzbourg, Nymphenbourg, Meissen et Carlsruhe.

SCHEURING Petra

Née le 21 mai 1942 à Ulm. XXᵉ siècle. Active depuis 1968 en France. Allemande.

Peintre. Expressionniste.

Elle a d'abord connue dans le milieu de la mode, active en Allemagne, puis en France, où elle vit depuis 1968. À partir de 1972, elle se consacre exclusivement à la peinture, après avoir fréquenté quelques académies privées et ateliers. Elle se manifeste dans des expositions à Paris et en Allemagne.

Sa rencontre avec le peintre Christian Zeimert fut déterminante dans l'affirmation de sa personnalité. Elle a pris conscience de son identité et l'exprime avec force dans une peinture expressionniste.

SCHEURITZEL Anton

Né le 28 mars 1874 à Quellendorf. XIXᵉ-XXᵉ siècles. Allemand.

Peintre et graveur.

Il fut élève de Wernicke à Dessau, puis peintre de décors de théâtre dans cette ville et à Berlin.

SCHEURLE Paul

Né le 18 juin 1892 à Rechberghausen. XXᵉ siècle. Allemand.

Sculpteur.

Il vécut et travailla à Munich.

SCHEURLEER H.

XVIIIᵉ siècle. Actif à La Haye entre 1750 et 1760. Hollandais.

Peintre de panoramas, dessinateur et graveur.

SCHEURMANN Emanuel ou Scheuermann

Né le 25 juin 1807 à Aarau. Mort le 13 août 1862 à Zurich. XIXᵉ siècle. Suisse.

Graveur au burin.

Il était le fils et fut le collaborateur de Jakob S. J. Scheurmann.

SCHEURMANN Jakob Samuel Johann ou Scheuermann

Né le 20 avril 1770 à Berne. Mort le 27 janvier 1844 à Aarau. XVIIIᵉ-XIXᵉ siècles. Suisse.

Graveur au burin.
A gravé des cartes et des panoramas de Suisse.

SCHEUSS Johannes. Voir **SCHIESS**

SCHEUSSLICH ou **Scheuszlich**. Voir **SCHENCK Hans**

SCHEUTZ Andreas. Voir **SCHEITS**

SCHEUTZ Matthias. Voir **SCHEITS**

SCHEUTZE Jost. Voir **SCHUTZE**

SCHEUTZLICH Hans. Voir **SCHENCK**

SCHEVCHENKO Alexander
Né en 1883. Mort en 1943. xxᵉ siècle. Russe.
Peintre de natures mortes.
VENTES PUBLIQUES : COPENHAGUE, 21 avr. 1993 : *Nature morte* 1931, h/rés. synth. (42x47) : **DKK 12 000**.

SCHEVE Sophie von
Née en 1869 à Mecklembourg. xixᵉ-xxᵉ siècles. Allemande.
Peintre.
Elle fut élève de Karl Franz Edouard von Gebhardt. Elle travailla à Munich.
MUSÉES : SCHWERIN : *Sainte Cécile*.

SCHEVE-KOSBOTH Luise von
Née le 30 août 1859 à Neisse. xixᵉ-xxᵉ siècles. Allemande.
Peintre de genre, portraits.
Elle fut élève de Wilhelm Durr et de Carl von Marr à l'académie des beaux-arts de Munich, où elle vécut et travailla.

SCHEVELINCK Cornelis Claesz Van ou **Schevelinge**. Voir **SCHEVENINCK**

SCHEVEN Günther von
Né le 17 avril 1908 à Krefeld (Rhénanie-Westphalie). xxᵉ siècle. Allemand.
Sculpteur.
Il a suivi les cours des écoles de Berlin. Il a su trouver vers 1930 un style personnel.

SCHEVENHUIZEN Antoine
xviiᵉ siècle. Actif vers 1695. Hollandais.
Graveur au burin.

SCHEVENINCK Cornelis Claesz Van ou **Schevelinck, Schevelinge**
xviᵉ siècle. Actif à La Haye entre 1538 et 1571. Hollandais.
Peintre.
Il était le père de David Cornelisz.

SCHEVILL William Valentine ou **Schwill**
Né le 2 mars 1864 à Cincinnati (Ohio). xixᵉ-xxᵉ siècles. Américain.
Peintre de genre, portraits.
Il étudia entre 1884 et 1891 à Munich, avec Nikolaus Gysis, Ludwig Löfftz, Wilhelm von Lindenschmidt et Carl Marr.
MUSÉES : CINCINATTI : *Amour* – INDIANAPOLIS : *Le Prince de Henri de Prusse* – LEIPZIG : *Portrait of Alfred Thieme*.

SCHEWEN Bernhard
Né en 1874 à Munster (Westphalie). Mort le 7 mai 1907 à Neuss. xixᵉ-xxᵉ siècles. Allemand.
Sculpteur de monuments.
Il fut élève de l'académie des beaux-arts de Düsseldorf.
MUSÉES : STEINHAGEN : *monument aux morts de la guerre*.

SCHEWTSCHENKO Tarass Grigorievitch. Voir **CHEVTCHENKO**

SCHEX Joseph
Né en 1819 à Wesel. Mort le 13 avril 1894 à Düsseldorf. xixᵉ siècle. Allemand.
Peintre d'histoire et de genre.
Le musée de Liverpool conserve de lui *Cromwell refusant la couronne*, celui de Brunswick, *Le sauvetage* et *l'Hôtel de Ville de Wesel*, *Les Espagnols chassés de Wesel*.

SCHEY Jean
Né le 23 avril 1791 à Paris. Mort en 1843. xixᵉ siècle. Français.
Sculpteur.
Élève de Lemot et de Regnault. Entré à l'École des Beaux-Arts le 26 novembre 1813. Il exposa au Salon en 1839 et 1840 et obtint une médaille de troisième classe en 1840.

SCHEY Philip
xviiᵉ siècle. Actif dans la première moitié du xviiᵉ siècle. Éc. flamande.

Peintre.
Le musée d'Amsterdam conserve de lui *Festin au bord de l'eau*, peint sur un couvercle d'épinette.

SCHEYER Salomon. Voir **SCHEURER**

SCHEYERER Franz ou **Scheuerer, Scheurer, Scheyrer**
Né en 1770 à Prague. Mort le 11 juin 1839 à Vienne. xviiiᵉ-xixᵉ siècles. Autrichien.
Peintre de paysages.
Il fut élève de l'Académie de Prague.

MUSÉES : PRAGUE (Rudolfinum Mus.) : *Paysage du soir* – *Paysage du matin* – *Paysage italien* – VIENNE : *Vue du Schneeberg*.
VENTES PUBLIQUES : NEW YORK, 19 mai 1993 : *Vaste paysage avec des voyageurs se reposant au bord du chemin* ; *Vaste paysage fluvial avec des pêcheurs sur la rive*, h/t, une paire (chaque 57,1x73,7) : **USD 20 700** – NEW YORK, 7 oct. 1993 : *Vaste paysage montagneux animé*, h/t (59,6x77,5) : **USD 6 325**.

SCHEYERN Conrad von. Voir **CONRAD von Scheyern**

SCHEYFFELIN Hans Léonard ou **Léonhard**. Voir **SCHÄUFFELIN**

SCHEYHER Salomon. Voir **SCHEURER**

SCHEYNBURG Pieter
xviiᵉ siècle. Actif à Amsterdam. Hollandais.
Peintre.
Maître de Jan Tennisz Blankhof.

SCHEYNDEL Bernardus Van. Voir **SCHENDEL**

SCHEYNDEL Gilles ou **Georg Van** ou **Scheindel, Schendel**
Mort vers 1662 à Haarlem. xviiᵉ siècle. Hollandais (?).
Peintre de genre, paysages animés, paysages, dessinateur, graveur.
Cet artiste grava à l'eau-forte dans la manière de Callot.
Il produisit de jolis paysages ornés de figures spirituellement dessinées et d'excellentes scènes de genre.

SCHEYNDEL Gillis Van ou **Scheindel, Schendel**
Né en 1635 à Abkoude. Mort en décembre 1678 à Amsterdam. xviiᵉ siècle. Hollandais.
Peintre de genre, aquarelliste, dessinateur.
Il devint bourgeois d'Amsterdam le 13 juin 1676.
VENTES PUBLIQUES : PARIS, 22 mars 1995 : *Baraques foraines sur une place de village*, encre brune et aquar. (10x14,5) : **FRF 6 000**.

SCHEYNDEL J. Van. Voir **SCHENDEL**

SCHEYNMEYTZLER. Voir **SZEYMECLER**

SCHEYREN Conrad von. Voir **CONRAD von Scheyern**

SCHEYRER Franz. Voir **SCHEYERER**

SCHEYSLER Georg
xviiᵉ siècle. Hollandais.
Sculpteur sur bois.

SCHEYTEN
Peintre d'histoire.
Le musée d'Ypres conserve de lui : *Les enfants de Bethléem*.

SCHGOER Julius
Né en 1847 à Salzbourg. Mort le 21 septembre 1885 à Hallein. xixᵉ siècle. Allemand.
Peintre de genre.
Élève de W. von Diez à Munich où il travailla.
VENTES PUBLIQUES : LONDRES, 4 avr. 1910 : *Retour à la maison* :

GBP 9 – Munich, 30 nov. 1978 : *Jeune paysanne offrant un rafraîchissement à un cavalier*, h/pan. (16x24,5) : **DEM 3 000.**

SCHIAFFINO Antonio
Né le 14 mars 1879 à Camogli. XXᵉ siècle. Italien.
Peintre de compositions animées.
Il fut élève de Cesare Viazzi et Tullio Quinzio à l'académie des beaux-arts de Gênes, et de Giuseppe Pennasilico.
Musées : Rome (Gal. d'Art mod.) : *Enfants dans un champ de pavots.*

SCHIAFFINO Bernardo
Né en 1678 à Gênes. Mort le 6 mai 1725 à Gênes. XVIIIᵉ siècle. Italien.
Sculpteur.
Frère et maître de Francesco. Il fut l'élève de Dom Parodi et l'ami des peintres Piola. Le musée de Gênes conserve de lui *Buste en marbre du doge Francesco Brignole-Sale.*

SCHIAFFINO Eduardo
Né à Buenos Aires. XIXᵉ siècle. Argentin.
Peintre.
Il figura aux Expositions de Paris et obtint une médaille de bronze en 1889 lors de l'Exposition universelle.

SCHIAFFINO Francesco
Né en 1691 à Gênes. Mort le 3 janvier 1765. XVIIIᵉ siècle. Italien.
Sculpteur.
Frère et élève de Bernardo Schiaffino. Il hérita de l'atelier de son frère, obtint une grande renommée et reçut des commandes de nombreuses églises de Ligurie, et même du Portugal. Le duc de Richelieu qui en 1747 commandait les troupes françaises à Gênes, lui fit faire son buste en marbre, qui servit de modèle à la statue du Palais Ducal, détruite en 1777 par un incendie. On doit également à cet artiste, au Palais Royal de Gênes, un *Enlèvement de Proserpine*, et au Palais Sopranis, deux bustes.
Ventes Publiques : Londres, 19 mars 1970 : *Portraits en buste d'un gentilhomme et de sa femme*, deux sculptures en marbre : **GNS 4 200.**

SCHIAMINOSSI Raffaello ou Scaminossi, Scaminozzi, Sciaminossi
Né vers 1529. Mort en 1622. XVIᵉ-XVIIᵉ siècles. Actif à Borgo San Sepolcro (province d'Arezzo). Italien.
Peintre et graveur au burin.
Élève de Raffaello dal Colle. Sa technique de graveur ne manque pas de finesse, alors que son dessin est souvent contestable. Il a gravé des sujets religieux, des scènes d'histoire et des allégories.

L ƀF RF. RF

SCHIANCHI Federico
Né en 1858 à Modène. Mort en 1919 à Rome. XIXᵉ-XXᵉ siècles. Italien.
Peintre de paysages urbains, architectures, aquarelliste.
Il a surtout peint des vues de lieux typiques de Rome.
Ventes Publiques : Rome, 14 déc. 1988 : *La Fontaine de la Villa Médicis*, détrempe/pap. (33x52) : **ITL 3 000 000** – Rome, 31 mai 1990 : *Les Marais Pontins*, aquar./pap. (32,2x51,5) : **ITL 3 000 000** – Rome, 10 déc. 1991 : *Le Tibre au pied du château Saint-Ange*, h/pan. (18,5x25) : **ITL 3 000 000** ; *Le Forum romain et la Via della Consolazione*, h/t (74x98,5) : **ITL 20 000 000** – Rome, 26 mai 1993 : *Le Château Saint-Ange*, h/pan. (19x39) : **ITL 3 000 000** – Rome, 13 déc. 1995 : *Saint Pierre* ; *La Fontaine de la Villa Medici*, aquar./pap. (30x15 et 17x35,5) : **ITL 3 450 000** – Rome, 4 juin 1996 : *Vue de Rome*, aquar./pap. (26x75) : **ITL 3 450 000.**

SCHIANION Raphaël ou Schianon
Peintre.
Il est cité par Ris-Paquot.

SCHIANO Evangelista ou Schiani
XVIIIᵉ siècle. Actif à Naples. Italien.
Peintre.

SCHIANO Salvatore
XVIIIᵉ siècle. Actif à Naples. Italien.
Peintre.

Il travailla de 1773 à 1803 à la Manufacture de porcelaines de Naples où il peignit des paysages, des fleurs et des figures en costume national.

SCHIANTESCHI Domenico
XVIIIᵉ siècle. Travaillant à Borgo San Sepolcro. Italien.
Peintre d'architectures.
Élève de Bibiena ; il peignit des perspectives décoratives pour divers palais de Borgo San Sepolcro.

SCHIAPAPIETRA Sebastiao Clemente
XVIIIᵉ-XIXᵉ siècles. Actif à Lisbonne à la fin du XVIIIᵉ et au début du XIXᵉ siècle. Portugais.
Peintre.
De 1763 à 1784 il fut élève de J. F. del Cusco et de J. Pillement.

SCHIASSI Antonio
Né en 1722 à Bologne. Mort le 26 mars 1777 à Bologne. XVIIIᵉ siècle. Italien.
Sculpteur.
Élève de Angelo Mazza, D. Pio et Fr. Monti. Il se consacra surtout à la reproduction de scènes et de figures religieuses.

SCHIASSI Antonio
Né en 1807 à Faenza. Mort le 28 février 1877 à Rome. XIXᵉ siècle. Italien.
Graveur au burin.
Élève de P. Toschi. Il fut nommé en 1873 professeur à l'Académie de Florence. On lui doit un *Épisode de la béatification du pape Eugène III* ; *Le portrait de la reine Marie Christine de Naples* et *Attila et l'École d'Athènes* (d'après Raphaël).

SCHIATESSI Antonio, signora. Voir GENTILESCHI Artemisia

SCHIATTINO Gerolamo
Né à Santa Margherita. Mort le 2 décembre 1875 à Florence. XIXᵉ siècle. Italien.
Peintre.
Élève de l'Académie de Gênes et de Bezzuoli.

SCHIAVETTA Beppe
Né en 1949 à Savone (Ligurie). XXᵉ siècle. Italien.
Peintre. Abstrait-paysagiste.
Il a exposé en 1993 au Salon Découvertes à Paris, présenté par la galerie Orti Sauli de Gênes.
Il crée un univers poétique, animé de signes, griffures.

SCHIAVI Elena
XXᵉ siècle. Française.
Peintre.
Attachée à la stricte figuration, peignant à l'encaustique, elle rapetisse les objets familiers de natures mortes, qui prennent une singulière importance sur des fonds sombres à la pompéienne.
Bibliogr. : Pierre Courthion : *Art Indépendant*, Albin Michel, Paris, 1958.

SCHIAVI Giuseppe Antonio
Né en 1686. Mort après 1758. XVIIIᵉ siècle. Actif à Vérone. Italien.
Sculpteur.
Il était le fils de l'architecte Prospero Schiavi et le père du peintre Prospero Schiavi et de l'architecte Francesco Schiavi. Il fut l'élève de A. Marchesini et de D. Negri. On lui doit à Vérone les statues du Palais Canossa.

SCHIAVI Prospero
Né en 1730. Mort le 11 mai 1803. XVIIIᵉ siècle. Actif à Vérone. Italien.
Peintre.
Il était le fils de Giuseppe Antonio Schiavi. Il fut l'élève de Giamb. Cignaroli. Il a peint surtout des saints pour les églises de Vérone.

SCHIAVO Marco. Voir l'article SCHIAVO Paolo

SCHIAVO Paolo, appelé aussi Paolo di Stefano Badaloni
Né en 1397 à Florence. Mort en 1478 à Pise. XVᵉ siècle. Italien.
Peintre d'histoire.
Il habita longtemps Pise, et, selon Vasari, il s'inspira beaucoup de Masolino dont on le dit l'élève et plus tard de Castagno. Son fils Marco fut peintre.
Musées : Altenburg : *Mariage mystique de sainte Catherine* – Berlin : *Assomption de Marie – Jugement dernier*, miniature – Bonn : *Saint Jérôme et saint Laurent* – Cambridge (Fitzwilliam) : *Madone* – Cologne (Wallraf Richardtz Mus.) : *Madone* – Pise : *Résurrection de Lazare.*

VENTES PUBLIQUES : PARIS, 31 mai 1988 : *Achille et Polyxène*, temp./pan. (45x37) : **FRF 120 000** – NEW YORK, 21 mai 1992 : *Vénus allongée et adossée sur des coussins tendant une guirlande de fleurs à un putto dans un paysage fluvial*, temp./pan., panneau de coffre (50,8x170,2) : **USD 77 000** – LONDRES, 22 avr. 1994 : *Vierge à l'Enfant sur un trône flanquée de saint Antoine et de saint François*, temp./pan. à fond or, sommet en ogive (102,5x56,5) : **GBP 36 700**.

SCHIAVO Vincenzo
Né le 19 juillet 1888 à Gorla di Velezo (Lombardie). XX^e siècle. Italien.

Peintre de paysages.
Il fut élève de Baldassarre Longoni.

SCHIAVOCAMPO Paolo
Né en 1924. XX^e siècle. Italien.

Peintre.

VENTES PUBLIQUES : MILAN, 19 juin 1991 : *L'usine noire 1958*, h/t (70x100) : **ITL 1 800 000**.

SCHIAVON Vittorio
Né vers 1900. XX^e siècle. Hollandais.

Peintre de paysages.

VENTES PUBLIQUES : AMSTERDAM, 11 avr. 1995 : *Vue du Prinsengracht avec la Westerkerk*, h/t (189x95) : **NLG 2 832**.

SCHIAVONE, il, pseudonyme de Meldolla ou Medulla Andrea
Né en 1522 à Sebenico. Mort le 1^{er} décembre 1563 ou 1582 à Venise. XVI^e siècle. Italien.

Peintre de scènes mythologiques, sujets religieux, portraits, paysages, graveur, dessinateur.
Certainement d'origine dalmate, Andrea Schiavone se rattache directement à l'École de Giorgione et de Titien dont il subit très fortement le prestige. Les œuvres qu'il a laissées doivent être considérées en tenant compte de ces influences. Plus tard il devait également adopter les formes élégantes et un peu mièvres du Parmesan, de qui il avait sans doute été l'élève ; on peut donc dire d'Andrea Schiavone que, s'il n'y a pas une forte personnalité qui l'impose, il n'en demeure pas moins un artiste de grande valeur à l'ombre des très grands. Il vécut obscurément et reçut peu de commandes ; cependant Titien l'estimait assez pour lui faire confier la décoration de la Bibliothèque de Saint-Marc à Venise. Il traita le plus souvent des sujets profanes, mais on lui doit aussi d'importantes compositions religieuses. Il faut accorder aux œuvres de cet artiste la plus sérieuse attention, car elles furent bien souvent attribuées aux plus grands maîtres de l'École Vénitienne. Il sait n'être jamais banal ; son style plein de vérité est élégant sans affectation ; sa facture d'une extrême liberté avec des recherches de couleurs et de transparence de tons que l'on ne rencontre que très rarement. Vivant toujours fort misérablement, mal vêtu ; ne fréquentant que quelques peintres qui l'employaient, ou des marchands de tableaux qui lui donnaient pour un salaire infime, coffres, cassettes ou boîtes à décorer. Il était d'une extrême modestie, et l'ambition n'était guère son talent. Comme bon nombre d'artistes de ce temps il peignit beaucoup de fresques extérieures qui disparurent. À ses nombreuses peintures il faut ajouter ses gravures : Bartsch en dénombre cent trente quatre. Malgré ce labeur important il mourut à soixante ans sans laisser de quoi le faire enterrer.

MUSÉES : BERLIN (Kaiser fr. Mus.) : *Paysage sylvestre peuplé d'êtres fabuleux* – *Paysage sylvestre avec Diane et des scènes de chasse* – *Paraboles* – BERLIN (Château) : *Le Christ à Emmaüs* – BUDAPEST : *Le Christ sur le chemin du Golgotha* – CARLSBAD : *Trois fragments d'une mise au tombeau* – CHAMBÉRY (Mus. des Beaux-Arts) : *Neptune et Amphitrite* – CHATSWORTH : *Vénus et Cupidon* – DRESDE : *Pietà* – *Madone avec l'Enfant Jésus et des saints* – *Portrait de Schiavone par lui-même* – DUBLIN : *Deux scènes mythologiques* – FLORENCE (Mus. des Offices) : *Adoration des bergers* – FLORENCE (Pitti) : *Samson abat un Philistin, ou La mort d'Abel* – *Portrait d'homme* – *Portrait d'un homme sous l'habit franciscain* – GÊNES : *David abat Goliath* – GÊNES (Palais Balbi) : *La naissance d'un roi* – GLASGOW : *Salomé avec la tête de saint Jean-Baptiste* – HAMPTON COURT : *Tobie et l'ange* – *Tête d'homme* – *Scène de la légende de Briséis* – *Jugement de Midas* – *Jacob est béni par Isaac* – *Le Christ devant Pilate* – KASSEL : *Psyché* – LILLE : *Lapidation de saint Étienne* – LONDRES (Nat. Gal.) : *Jupiter et Sémélé* – *Apollon tue le Python* – LONDRES (Buckingham Pal.) : *Vénus avec troupeau de moutons* – LONDRES (Bridgewat. Gal.) : *Fiançailles de sainte Catherine* – MILAN : *Allégorie, la Foi* – NAPLES : *Le Christ devant Hérode* – PARIS (Mus. du Louvre) : *Sainte Famille* – *Saint Jean-Baptiste en buste* – PHILADELPHIE (Johns.) : *Pâtre avec son*

troupeau – SAINT-PÉTERSBOURG (Mus. de l'Ermitage) : *Jupiter et Io* – SIBIU : *Fiançailles de sainte Catherine* – STUTTGART : *Vénus et Anchise* – *Énée et Didon* – TURIN : *Sacrifices grecs en Aulide* – *Jugement de Pâris* – *Prise de Troie* – *Enlèvement d'Hélène* – VENISE (Acad.) : *Présentation au Temple* – *Le Christ devant Pilate* – *Deucalion et Pyrrha* – *Jugement de Midas* – *Psyché* – VENISE (Bibl. de Saint-Marc) : *Trois ovales du plafond de la grande salle, et portraits de philosophes* – VÉRONE : *Jugement de Salomon* – *Prière d'action de grâce d'un héros après sa victoire sur l'ennemi* – *L'arche d'alliance* – *Festin de Balthazar* – *Humiliation de Noé* – VICENCE : *Madone avec l'Enfant Jésus* – VIENNE (Mus. d'Hist. de l'Art) : *Le Christ devant Pilate* – *Portrait d'homme* – *Curius Dentatus* – *La Sainte Famille avec sainte Catherine et saint Jean* – *Naissance de Jupiter* – *Jupiter est élevé par Amalthée* – *Scipion l'Africain* – *Alexandre le Grand et la famille de Darius* – *Apollon et Daphné* – *Apollon et l'Amour* – *Adoration des bergers* – *Tobie et l'Ange* – *Femme à genoux avec des garçons* – *Apparition de saint Marc* – *Le comte Paul Estherazy* – *Narcisse* – *Ernst Schwarz* – *Enlèvement de femmes*.

VENTES PUBLIQUES : PARIS, 13 déc. 1954 : *La chasse au sanglier*, pl. : **FRF 53 000** – LONDRES, 27 juin 1958 : *Le mariage de Cupidon et Psyché* : **GBP 4 725** – LONDRES, 3 juil. 1963 : *Ecce Homo* : **GBP 900** – LONDRES, 28 mai 1965 : *Vénus et Adonis* : **GNS 1 800** – PRATOLINO, 21 nov. 1969 : *Les prisonniers* : **ITL 4 800 000** – LONDRES, 28 avr. 1976 : *Le Doge Francesco Donato assistant au mariage mystère de sainte Catherine*, pl. et lav. (27,2x31,7) : **GBP 25 000** – LONDRES, 8 déc. 1976 : *Bacchus enfant parmi les nymphes*, h/t (61,5x98) : **GBP 9 000** – MILAN, 27 mai 1980 : *Prophètes et Sybille*, pierre noire et sanguine (18,5x25,4) : **ITL 1 800 000** – LONDRES, 10 avr. 1981 : *Diane chassant*, h/pan. (33x127,5) : **GBP 6 500** – PARIS, 27 avr. 1984 : *Étude d'hommes assis 1560*, pierre noire et sanguine reh. de craie blanche (21x27) : **FRF 32 000** – LONDRES, 5 déc. 1985 : *Minerve et les Muses*, eau-forte (23,2x16,9) : **GBP 3 800** – NEW YORK, 27 mars 1987 : *Le Combat des Centaures et des Lapithes*, h/t (30,5x56) : **USD 15 000** – ROME, 23 mai 1989 : *Le Christ exposé devant le peuple*, h/t (98,5x115) : **ITL 27 000 000** – NEW YORK, 1^{er} juin 1989 : *Le Christ dans la maison de Jairus*, h/t (107,5x175,3) : **USD 55 000** – NEW YORK, 11 jan. 1990 : *Le combat des Centaures et des Lapithes*, h/t (30,5x56) : **USD 18 700** – LONDRES, 2 juil. 1990 : *Le mariage mystique de sainte Catherine en présence de saint François et saint Marc et d'un doge, probablement Francesco Donato*, encre et lav. avec reh. de blanc (27,2x31,7) : **GBP 110 000** – LONDRES, 1^{er} avr. 1992 : *La Vierge avec l'Enfant et saint Jean et sainte Anne*, h/t (97,5x111,5) : **GBP 18 150** – NEW YORK, 20 mai 1993 : *Persée venant au secours d'Andromède*, h. et temp./pan. (27,9x49,5) : **USD 23 000** – MILAN, 2 déc. 1993 : *Les naufragés*, h/pan. (28,5x127) : **ITL 27 600 000** – NEW YORK, 7 oct. 1994 : *Personnification féminine de la Paix*, h/t (23,5x14,9) : **USD 5 175** – LONDRES, 3-4 avr. 1997 : *Nymphes dans un paysage, autres personnages près d'un temple au loin sur la droite*, h/pan. (25,1x118,1) : **GBP 19 550**.

SCHIAVONE Battista. Voir BATTISTA da San Daniele
SCHIAVONE Giacomo di Giorgio
XV^e siècle. Italien.
Sculpteur.

SCHIAVONE Giorgio Chiulinovitch ou Chiulinovic, appelé aussi Giorgio di Tomaso
Né à Scardone (Dalmatie), en 1434, à la fin de 1436 ou au début de 1437. Mort le 6 décembre 1504 à Sebenico. XV^e siècle. Italien.

Peintre.
On possède de renseignements sur la formation de ce peintre, pourtant ses premières *Madones* marquent l'influence de Filippo Lippi. De plus, il travailla à Padoue dans l'atelier de Squarcione, dont il garda le côté étrange, recherché, à travers des tableaux aussi complexes que *la Vierge et l'Enfant* de Turin ou celle de Londres. On le trouve en 1462 à Zara, puis à Sebenico. En général, son œuvre est d'un style compliqué accusé par un encadrement chargé, constitué de différents marbres, camées, feuillages.

BIBLIOGR. : A. Chastel, in : *Dictionnaire de l'Art et des Artistes,* Hazan, Paris, 1967.

SCHIAVONE Giovanni. Voir **CARSO Giovanni dal**

SCHIAVONE Luca. Voir **LUCA SCHIAVONE**

SCHIAVONE Michele ou **Michelangelo**
XVIII^e siècle. Actif en Dalmatie. Italien.
Peintre et graveur au burin.

SCHIAVONE Niccolo. Voir **NICCOLO de Bari**

SCHIAVONE Sebastiano, fra, appelé aussi **Fra Bastiano da Silena** ou **Fra Bastian Virgola**, dit **Sebastiano da Rovigno**, ou **Zoppo**
Né vers 1420 à Rovigno (Istrie). Mort le 11 septembre 1505 à Venise. XV^e siècle. Italien.
Graveur sur bois.
Il séjourna dans de nombreux cloîtres et a sculpté des panoramas de villes sur les stalles du chœur du monastère de Sainte-Hélène.

SCHIAVONETTI Luigi ou **Lewis**
Né le 1^er avril 1765 à Bassano. Mort le 7 juin 1810 à Londres. XVIII^e-XIX^e siècles. Italien.
Dessinateur et graveur à l'eau-forte et au pointillé.
Fils d'un libraire, il montra dès son jeune âge un goût marqué pour le dessin. Il fut d'abord élève de Giulio Golini. À l'âge de seize ans il commença l'étude de la gravure et y réussit très brillamment. Les œuvres de Bartolozzi obtenaient alors un grand succès ; notre artiste en imita plusieurs. Étant allé à Londres, Schiavonetti entra comme élève dans l'atelier de son illustre compatriote et l'aida dans de nombreux travaux. Enfin il s'établit à son compte dans la métropole anglaise et y eut un grand succès. On cite notamment, parmi ses nombreuses planches, deux pièces dans la série des *Cris de Londres,* de Wheatley, quatre pièces relatives à Louis XVI pendant la Révolution d'après Benazech.
VENTES PUBLIQUES : LONDRES, 13 nov. 1997 : *La Séparation de Louis XVI et de sa famille* ; *Le Dernier Entretien entre Louis XVI et sa famille inconsolable* ; *Le Calme et le sang-froid de Louis XVI en quittant son confesseur Edgeworth* ; *Le discours mémorable de Louis XVI à la barre de la Convention Nationale* ; *Le Dauphin retiré à sa mère* ; *La Famille Royale de France* ; *L'Adieu de Louis XVI à sa famille inconsolable* ; *Robespierre, Marat et autres* 1793 et 1794 et 1795 et 1796, grav. au point, série de dix-huit œuvres : **GBP 3 450**.

SCHIAVONETTI Nicolo
Né à Bassano. Mort en 1813 à Londres. XIX^e siècle. Italien.
Graveur.
Frère cadet de Luigi Schiavonetti et son collaborateur. Il imita la manière de son aîné. Il a cependant signé un certain nombre d'ouvrages : des sujets religieux, des portraits, des sujets d'histoire. On cite, notamment, une planche des *Cris de Londres,* d'après Wheatley.

SCHIAVONI Felice
Né le 19 mars 1803 à Trieste. Mort le 30 janvier 1881 à Venise. XIX^e siècle. Italien.
Peintre de sujets mythologiques, compositions religieuses, scènes de genre, portraits.
Élève de son père Natale Schiavoni, il l'accompagna à Vienne et à Milan ; il était à Venise en 1821.
MUSÉES : MILAN (Brera) : *Amour* – PADOUE : *Portrait,* trois œuvres – TRIESTE (Mus. Revoltella) : *Enfant.*
VENTES PUBLIQUES : NEW YORK, 11 déc. 1930 : *La Vierge, l'Enfant et le petit saint Jean* : **USD 700** – LONDRES, 24 nov. 1976 : *Portrait d'une princesse russe* 1841, h/t (104x94) : **GBP 1 500** – MILAN, 1^er juin 1988 : *Portrait d'une jeune femme en costume oriental,* h/t (81x66) : **ITL 9 000 000** – AMSTERDAM, 2 mai 1990 : *Après le carnaval,* h/t (47x38,5) : **NLG 4 370** – MILAN, 18 oct. 1995 : *Vénus et Cupidon* 1831, h/t (198x150) : **ITL 104 650 000**.

SCHIAVONI Giovanni
Né en juillet 1804 à Trieste. Mort le 7 septembre 1848 à Venise. XIX^e siècle. Italien.
Peintre, miniaturiste, graveur au burin.
Il était le fils de Natale et le frère de Felice Schiavoni. Il travailla en Hongrie, à Jassy, Odessa, Saint-Pétersbourg et Venise. La cathédrale d'Erlau conserve de lui un *Christ mourant,* et l'église Saint-Luc, à Vérone, un *Saint Luc* et un *Saint Silvestre.* Il peignit à l'huile et réalisa des fresques.
VENTES PUBLIQUES : LONDRES, 16 févr 1979 : *Vue de Venise,* h/t (45,7x61,6) : **GBP 1 200**.

SCHIAVONI Natale
Né le 25 avril 1777 à Chioggia. Mort le 16 avril 1858 à Venise. XIX^e siècle. Italien.
Peintre d'histoire, portraits, graveur.
Il étudia la gravure à Florence avec Raphaël Morghen, et en 1797 alla travailler à Venise sous la direction de Maggioto. Il paraît avoir commencé sa carrière comme peintre en miniature. Son premier ouvrage important est un *Saint François* peint à Chioggia dans l'église dédiée à ce saint. De 1802 à 1816 il vécut à Trieste. Il y peignit notamment les portraits de l'empereur et de l'impératrice d'Autriche. En 1825 il alla s'établir à Milan. En 1841, il peignit un important tableau d'autel pour l'église San Antonio. Vers 1840, il devint professeur à l'Académie des Beaux-Arts à Venise.
Sa réputation comme graveur fut considérable, et l'on cite, particulièrement parmi ses estampes, d'importantes reproductions de Titien.
MUSÉES : BRESCIA : *Vénus* – FRANCFORT-SUR-LE-MAIN : *Bacchante* – MILAN (Gal. d'Art mod.) : *Mélancolie* – MILAN (Ambrosiana) : *Ronchetti* – TRIESTE : *La tristesse* – *La jalousie* – *Le sommeil* – *Une odalisque* – TURIN : *Portrait d'homme* – VIENNE : *Sainte Madeleine.*
VENTES PUBLIQUES : PARIS, 1^er juin 1931 : *Dormeuse* : **FRF 1 900** – PARIS, 5 mai 1949 : *Odalisque couchée* 1842 : **FRF 8 000** – MILAN, 18 mai 1971 : *Portrait de femme* : **ITL 1 200 000** – LINDAU, 8 oct. 1980 : *Odalisque,* h/t (78,5x63) : **DEM 8 800** – MILAN, 21 avr. 1986 : *Vénus et Cupidon,* h/t (76x62) : **ITL 6 000 000** – ROME, 31 mars 1988 : *La Baigneuse,* h/t : **ITL 3 000 000** – MONACO, 6 déc. 1991 : *Vénus au miroir* 1843, h/t (117x151) : **FRF 122 100** – NEW YORK, 29 oct. 1992 : *La Visite des bergers à l'Enfant Jésus,* h/t (381x281,9) : **USD 28 600** – MILAN, 8 juin 1995 : *Adam et Ève,* h/t (82x105) : **ITL 14 950 000** – LONDRES, 31 oct. 1996 : *Marie-Madeleine* 1854, h/t (106x89) : **GBP 3 450**.

SCHIBANOFF Michail ou **Mihaïl**. Voir **CHIBANOFF**

SCHIBIG Philippe
Né en 1940. XX^e siècle. Suisse.
Dessinateur, peintre de collages, technique mixte.
MUSÉES : AARAU (Aargauer Kunsthaus) : *13. Verwaltungsamt* – *For L.,* stylo-bille.
VENTES PUBLIQUES : LUCERNE, 24 nov. 1990 : *Composition* 1983, stylo-bille, cr. de coul. et collage/pap. (40x30) : **CHF 5 500** – LUCERNE, 25 mai 1991 : *Sans titre* 1969, stylo-bille/pap. (14x17) : **CHF 900** – LUCERNE, 15 mai 1993 : *Paysage dans une caisse de sable* 1979, stylo-bille, cr. de coul. et temp./pap. (30,5x24,5) : **CHF 2 400** – LUCERNE, 20 mai 1995 : *Engelberg* 1993, techn. mixte et collage/pap. (50x70) : **CHF 8 000**.

SCHIBIZ Mathias. Voir **SCHERVITZ**

SCHIBLI Joseph
Né en 1925 à Lachen. XX^e siècle. Actif depuis 1948 en Suède. Suisse.
Peintre, graveur.
Il vit et travaille à Norrköping.
Il a participé en 1992 à l'exposition *De Bonnard à Baselitz – Dix ans d'enrichissements du cabinet des estampes 1978-1988* à la Bibliothèque nationale de Paris.
MUSÉES : PARIS (BN) : *Husporträt III,* eau-forte et aquat.

SCHICHE Martin
XIV^e siècle. Actif à Augsbourg. Autrichien.
Sculpteur et architecte.
Il travailla au chœur de la cathédrale d'Augsbourg, avant de s'installer à Botzen.

SCHICHINSKI Léonid
Né le 3 janvier 1896 à Kiev (Ukraine). XX^e siècle. Russe-Ukrainien.
Peintre, dessinateur.
Il fut étudiant entre 1912 et 1918 à la Faculté d'Art et d'Architecture, puis entre 1919 et 1922 à l'Académie d'Art d'Ukraine de Kiev. De 1922 à 1926, il est à Léningrad dans l'Académie d'Art, dans l'atelier de Mitrochin et de Konachevitch. Il a exposé en 1950 à Léningrad et en 1957, 1958 et 1959 à Prague et Brno. En 1962 il vint à Paris pour un voyage d'étude.
Sa peinture réaliste s'inspire des contes populaires russes. Depuis 1928, il réalise des illustrations.

SCHICHKO Sergueï
Né en 1911. XX^e siècle. Russe.
Peintre de natures mortes, fleurs.
VENTES PUBLIQUES : PARIS, 23 nov. 1990 : *Vase de fleurs et tasse*

blanche 1988, h/t (65x75) : **FRF 21 000** – Paris, 25 mars 1991 : *Vase de roses* 1979, h/t (60,5x63,5) : **FRF 32 000**.

SCHICHKOFF Matvéï Andréévitch. Voir **CHICHKOFF**

SCHICHTI Xaver August
Né le 20 avril 1849 à Munich. Mort le 22 octobre 1925 à Hanovre (Basse-Saxe). xixe-xxe siècles. Allemand.
Sculpteur.
Il a sculpté des figures, notamment des poupées.

SCHICHTMEYER Johannes
Né le 2 mai 1861 à Dantzig (aujourd'hui Gdansk, en Pologne). xixe-xxe siècles. Allemand.
Sculpteur.
Il fut élève de Fritz Schaper. Il exposa à Paris, notamment en 1900 à l'Exposition universelle où il reçut une mention honorable.

SCHICK Gottlieb Christian
Né le 15 août 1776 à Stuttgart (Bade-Wurtemberg). Mort le 11 avril 1812 à Stuttgart. xixe siècle. Allemand.
Peintre d'histoire, portraits, paysages animés, paysages.
Il fut élève de Philipp Friedrich Hetsch, puis de Dannecker à l'École des Beaux-Arts de Stuttgart. Il poursuivit ses études dans l'atelier de Jacques-Louis David, à Paris, à partir de 1798. En 1802, il revint dans sa ville natale. Il partit pour Rome la même année, mais malade, il rentra dans son pays en 1811 pour mourir bientôt. Schick est un des fondateurs de l'école allemande moderne.
Il a fait notamment de remarquables portraits, qui révèlent à la fois l'influence des classiques et celle des Nazaréens. Il anime parfois ses paysages de figures mythologiques.
Bibliogr. : In : *Diction. de la peint. allemande et d'Europe centrale*, coll. *Essentiels*, Larousse, Paris, 1990.
Musées : Berlin (Gal. nat.) : *Portrait d'Heinrike Dennecker* – Cologne (Wallraf-Richardtz Mus.) : *Ève et le serpent* – Magdebourg (Kaiser Friedrich Mus.) : *Narcisse* – Mannheim : *Naissance de la rose rouge* – Stuttgart (Staatsgal.) : *David jouant de la harpe devant Saül* – *Sacrifice de Noé* – *Apollon parmi les bergers* – *Bacchus et Ariane* – *Portraits de Dannecker et de sa femme* – Weimar.
Ventes Publiques : Berlin, 5 nov. 1970 : *Portrait d'une dame de qualité* : **DEM 9 500** – Munich, 29 nov. 1984 : *Noé remerciant le ciel* vers 1800, pl./trait de cr. (41x51,5) : **DEM 5 200**.

SCHICK Jakob
xve-xvie siècles. Actif à Kempten à la fin du xve et au début du xvie siècle. Allemand.
Peintre.
Il a sculpté des autels. Un d'entre eux se trouve conservé au Musée national de Bavière à Munich, et un second au Musée Maximilien d'Augsbourg.
Ventes Publiques : Berlin, 20 sep. 1930 : *Marie et l'Enfant* ; *Saint Antoine* ; *Saint Augustin*, triptyque : **DEM 4 100**.

SCHICK Karl Friedrich
Né le 17 avril 1826 à Hilgertsau. Mort le 26 juin 1875 à Tretenhof. xixe siècle. Allemand.
Peintre d'histoire.
Élève des Académies de Dresde et de Düsseldorf. Le musée de Dresde conserve de lui *Suzanne au bain*, et celui de Karlsruhe, *L'Enfant mort*.

SCHICK Pieter ou **Schik**
xviie siècle. Allemand.
Peintre de portraits.
Il a peint le double portrait d'un frère et d'une sœur à la manière de Nicolas Maes.

Schick f 1657

SCHICK Rudolf
Né le 8 août 1840 à Berlin. Mort le 26 février 1887 à Berlin. xixe siècle. Allemand.
Peintre de genre, de portraits et de paysages.
Élève de Schirmer, à Berlin, il se perfectionna à Rome. De retour dans sa patrie il participa à de nombreuses expositions.
Musées : Berlin : *Près de Schlanders dans le Tyrol* – *Amalfi* – *Chemin de montagne* – études – Cologne : étude – Sibiu : *Jeune fille de Villanders* – *Paysan de Carrare*.

SCHICK Seraphia Maria Susanna Magdalena. Voir **LÖWENFINCK von Serafia**

SCHICK Thomas
xvie siècle. Allemand.

Peintre de compositions religieuses.
Il se maria à Bâle avec la fille de l'orfèvre Heinrich Zobel. Il a peint le *Jugement dernier* dans l'église paroissiale de Weilheim et travailla avec Teck à Kirchheim, où il séjourna de 1513 à 1544.

SCHICKARD Hans ou **Schickhardt**
Né en 1512 à Herrenberg. Mort le 17 octobre 1585 à Tubingen. xvie siècle. Allemand.
Peintre.

SCHICKART
xviie siècle. Actif à Bamberg. Autrichien.
Ébéniste.

SCHICKDANZ Albert
Né le 14 octobre 1846 à Biala (Galicie). Mort le 11 juillet 1915 à Budapest. xixe-xxe siècles. Hongrois.
Peintre.
Il travailla d'abord à l'école d'architecture de Carlsruhe, ensuite à Vienne et à Budapest. De 1880 à 1902, il fut professeur à l'école des beaux-arts de Budapest.
Musées : Budapest.

SCHICKER Christian Gottfried Emanuel
xixe siècle. Actif à Meissen vers 1811. Allemand.
Peintre sur porcelaine.

SCHICKH Frans ou **Schikh**
xviiie siècle. Actif à Vienne entre 1721 et 1740. Autrichien.
Sculpteur.

SCHICKH Georg
xviie siècle. Actif à Krum. Allemand.
Sculpteur.

SCHICKHARDT Heinrich, l'Ancien
Né en 1464 à Siegen. Mort le 23 août 1540 à Herrenberg. xve-xvie siècles. Allemand.
Sculpteur sur bois.
Il a sculpté les stalles du chœur de l'église de Herrenberg. Il n'est pas sûr qu'il soit l'auteur du monument du comte Henri de Montbéliard gardé dans la salle dorée du château d'Urach.

SCHICKHARDT Karl
Né le 7 juillet 1866 à Esslingen (Bade-Wurtemberg). Mort en février 1933 à Stuttgart (Bade-Wurtemberg). xixe-xxe siècles. Allemand.
Peintre de paysages.
Il fut élève de Jakob Grunenwald et d'Albert Kappis à l'école des beaux-arts de Stuttgart.
Musées : Stuttgart : *Vallée de Laucher, le soir*.

SCHICKHARDT Lucas, l'Ancien
Né en 1511 à Herrenberg. Mort après 1560 à Herrenberg. xvie siècle. Allemand.
Sculpteur sur bois.

SCHICKHARDT Lucas, le Jeune
Né en 1560 à Herrenberg. Mort le 7 septembre 1602. xvie siècle. Allemand.
Sculpteur sur bois.

SCHICKHARDT Wilhelm
Né le 22 avril 1592 à Herrenberg. Mort le 23 octobre 1635 à Tubingen. xviie siècle. Allemand.
Peintre, graveur sur bois, graveur au burin. Orientaliste.
Mathématicien, il était professeur à l'Université de Tubingen.

SCHICKHLER Franz
xviiie siècle. Actif à Passau. Allemand.
Peintre.

SCHICKLER J.
xviie siècle. Actif à Nuremberg. Allemand.
Graveur sur bois.
Il a gravé en 1689 les illustrations d'une éditions des *Métamorphoses* d'Ovide.

SCHICKRATT Hans Georg
xviie siècle. Allemand.
Dessinateur.

SCHIDER Fritz
Né le 13 février 1846 à Salzbourg. Mort le 15 mars 1907 à Bâle. xixe-xxe siècles. Autrichien.
Peintre de portraits, paysages, natures mortes, dessinateur, graveur.
Il fréquenta l'Académie de Vienne, puis fut élève de F. Wagner et

de Ramberg à Munich. Il se fixa à Bâle en 1876 et y devint professeur à l'École des Arts et Métiers. Il obtint une distinction honorifique, à l'Université de Bâle, pour ses dessins d'anatomie.

Musées : Bâle : *La Tour chinoise de Munich – Nature morte – La femme peintre – Le chef cuisinier – Le dentiste – Carriole de marché – Portrait de l'artiste par lui-même –* Berlin (Gal. Nat.) : *Baptême d'enfant –* Cologne (Wallraf Richardtz Mus.) : *Dame en gris avec un enfant –* Darmstadt : *Intérieur à l'heure du crépuscule –* Düsseldorf (Mus. mun.) : *La tour chinoise – Portrait de Mme Birsinger –* Hanovre (Mus. prov.) : *Fête de Noël dans la famille Leibl –* Soleure : *Fruits,* aquar.

Ventes Publiques : Munich, 20 oct. 1983 : *Fillette cueillant des fleurs,* h/t (31x45,5) : **DEM 9 500 –** Londres, 17 mars 1989 : *Le Jardin anglais à Munich,* h/pan. (43x31) : **GBP 3 300 –** Zurich, 4 juin 1992 : *Branche de pêcher,* aquar./pap. (20,5x28) : **CHF 1 356 ;** *Nature morte au bouquet et à l'éventail,* aquar./pap. (46,5x62,5) : **CHF 3 955.**

SCHIDLER Heinrich
Né à Waidhofen-sur-la-Thaya. xix⁰ siècle. Autrichien.
Peintre de scènes de genre, portraits.
Il fut élève à l'Académie de Vienne de 1836 à 1843.

SCHIDONE Baldassare
xvii⁰ siècle. Italien.
Peintre de compositions religieuses.
Il a peint en 1629 une *Mort de saint François d'Assise* pour l'oratoire Saint-François des Marchands à Messine.

SCHIDONE Bartolomeo. Voir SCHEDONI

SCHIEBEL Carl Christian ou Schiebell
Né le 22 avril 1784 à Niederjahna. Mort le 25 décembre 1838 à Meissen. xix⁰ siècle. Allemand.
Peintre sur porcelaine.
Jusqu'en 1804, il fut élève de l'École de dessin de Meissen, puis peintre à la Manufacture de porcelaine de cette ville.

SCHIEBLE Erhard. Voir ERHARD

SCHIEBLING Christian
Né le 2 mars 1603. Mort le 22 février 1663. xvii⁰ siècle. Actif à Dresde. Allemand.
Peintre.
De 1620 à 1625, il fut élève de son beau-frère Chilian Fabritius. Il voyagea en Italie, à Rome, et à Naples. Nommé peintre de la Cour à Dresde, il acheva les peintures de Fabritius au château de Dresde. Il a peint surtout des portraits, des paysages et des animaux.

SCHIEBLING Christian Ehrenfried
Mort en 1687 à Dresde. xvii⁰ siècle. Actif à Dresde. Allemand.
Peintre.
Il a orné de 1674 à 1676 le nouveau livre des privilèges de la Ville de Dresde.

SCHIEBLIUS J. G.
xvii⁰ siècle. Hollandais.
Peintre de paysages.
On voit de lui au musée d'Amsterdam *Paysage italien.*

JG. Schieblin

SCHIEDBACH Johann Samuel
xviii⁰ siècle. Allemand.
Peintre.
Il travailla sur faïence à la Manufacture de Dorotheenthal de 1718 à 1735.

SCHIEDER Josef
Né en 1873 à Castelruth. xix⁰-xx⁰ siècles. Actif à Clausen. Allemand.
Sculpteur.

SCHIEDGES Peter Paul ou Petrus Paulus
Né le 7 juin 1812 à La Haye. Mort le 1er décembre 1876 à La Haye. xix⁰ siècle. Hollandais.
Peintre de paysages animés, paysages, marines.
Il fut élève de Louis Meyer.
Musées : La Haye (Mus. comm.) : *Vue d'une rivière au soleil couchant.*
Ventes Publiques : Londres, 13 juin 1974 : *Marine* 1858 : **GNS 380 –** Amsterdam, 22 nov. 1974 : *Troupeau dans un paysage,* aquar. : **NLG 2 600 –** Amsterdam, 27 avr. 1976 : *La plage de Scheveningen* 1862, h/pan. (18x27) : **NLG 9 000 –** New York, 28 mai

1980 : *Paysage au moulin,* h/t mar./cart. (41x61,5) : **USD 1 500 –** Cologne, 21 mai 1981 : *Marine* 1858, h/pan. (24,5x34) : **DEM 4 400 –** Amsterdam, 15 mai 1984 : *Paysage au moulin,* h/t (100x72) : **NLG 5 200 –** Amsterdam, 10 fév. 1988 : *Pêcheur dans sa barque et autres embarcations dans un estuaire,* h/pan. (24x34) : **NLG 1 092 –** Amsterdam, 3 sep. 1988 : *Fermier retournant la terre près d'une charrette à cheval,* h/t (50,5x73,5) : **NLG 1 725 –** Amsterdam, 16 nov. 1988 : *Paysage de polder avec un paysan dans une barque près d'un moulin* 1889, h/t (60x80) : **NLG 3 220 –** Londres, 5 mai 1989 : *Barque hâlée sur la plage* 1857, h/pan. (24,5x34,5) : **GBP 1 980 –** Amsterdam, 2 mai 1990 : *Un bateau hollandais au large par temps incertain* 1870, h/pan. (24,5x32,5) : **NLG 5 750 –** Amsterdam, 5-6 fév. 1991 : *Lac bordé de saules,* h/t (35x47) : **NLG 3 220 –** Amsterdam, 24 avr. 1991 : *Canot de débarquement s'approchant de vaisseaux de commerce par mer houleuse* 1859, h/t (98x134) : **NLG 17 250 –** Londres, 22 nov. 1991 : *Bateaux de pêche échoués sur une grève* 1869, h/pan. (20,9x27,9) : **GBP 1 045 –** Amsterdam, 14-15 avr. 1992 : *Marins dans une barque remorquant une barque de pêche* 1856, h/pan. (34x50) : **NLG 17 250 –** Amsterdam, 3 nov. 1992 : *Barques à voiles dans un estuaire* 1852, h/pan. (22,5x30,5) : **NLG 4 830 –** Londres, 17 juin 1994 : *Voiliers au large d'une ville* 1859, h/pan. (24,1x33,2) : **GBP 3 680 –** Amsterdam, 11 avr. 1995 : *Pêcheurs travaillant sur la grève* 1857, h/pan. (15x19,5) : **NLG 6 844.**

SCHIEDGES Petrus Paulus
Né en 1860 à La Haye. Mort en 1922 à Amersfoort. xix⁰-xx⁰ siècles. Hollandais.
Peintre de paysages animés, paysages.
Ventes Publiques : Amsterdam, 18 fév. 1992 : *Bergère et son troupeau,* h/t (47,5x66) : **NLG 1 955 –** Amsterdam, 24 sep. 1992 : *Promeneurs dans un village par temps gris,* h/t (48,5x37,5) : **NLG 2 530 –** Amsterdam, 21 avr. 1994 : *Berger et son troupeau,* h/t (85,5x60,5) : **NLG 8 050 –** Amsterdam, 5 nov. 1996 : *Maison au bord de l'eau,* h/t (63x48) : **NLG 2 596.**

SCHIEFERDECKER Christian Karl August
Né en 1823. Mort en 1878. xix⁰ siècle. Actif à Leipzig. Allemand.
Peintre de portraits et lithographe.
Élève de Neher le Jeune. Une partie importante de son œuvre se trouve réunie au Musée municipal de Leipzig.

SCHIEFFER Joseph ou Schiffer
Né vers 1808. xix⁰ siècle. Allemand.
Peintre de portraits, sculpteur.
Il travailla à Cologne jusqu'en 1860.

SCHIEFFER Peter
Né vers 1811. Mort le 15 décembre 1869 à Cologne. xix⁰ siècle. Actif à Cologne. Allemand.
Lithographe.
Il desssina des panoramas de villes.

SCHIEHEL Wolf Caspar
xvii⁰ siècle. Actif à Enns. Autrichien.
Peintre.
Il travailla en 1625 pour le monastère de Saint-Florian.

SCHIEL Jacob Gotthelf ou Schiele
xviii⁰ siècle. Actif à Leipzig entre 1755 et 1774. Allemand.
Peintre.

SCHIEL Johann Niklaus
Né en 1751. Mort le 7 mars 1803 à Berne. xviii⁰ siècle. Actif à Francfort-sur-le-Main. Allemand.
Dessinateur de vues de villes et graveur.
Il s'installa à Berne en 1783.

SCHIEL Nikolaus
xvii⁰ siècle. Actif à Brixen. Autrichien.
Peintre.
Il représenta les sept merveilles du monde au monastère de Neustift en 1670. On lui doit également le portrait de *Karl Kempter.*

SCHIELDERUP Leys Georgia Elise
Née le 12 avril 1856 à Christiansand. Morte le 10 juillet 1933 à Roskilde. xix⁰-xx⁰ siècles. Norvégienne.
Peintre de genre, portraits.
Elle fut élève de F. J. Barrias, Ch. Chaplin et E. Hébert à Paris. À partir de 1886, elle séjourna au Danemark. Il convient de rapprocher SCHJELDERUP Leis et SCHIELDERUP Leys Georgia Elise.
Musées : Bergen : *Edv. Grieg.*

SCHIELE Egon
Né le 12 juin 1890 à Tulln-sur-le-Danube. Mort le 31 octobre 1918 à Vienne. xx⁰ siècle. Autrichien.

Peintre de figures, nus, portraits, intérieurs, paysages, peintre à la gouache, aquarelliste, dessinateur, graveur. Expressionniste.

Dans une famille d'employés des chemins de fer, son père était le chef de gare de Tulln. Egon Schiele est né dans la gare, devenue sa maison natale. Il avait été élève de l'Académie des Beaux-Arts de Vienne, de 1906 à 1909, où il entra en conflit avec son professeur Christian Griepenkerl et la tradition académique. En 1909, avec quelques jeunes peintres, il fonda la *Neukunstgruppe* (Groupe de l'Art nouveau). Il s'installa ensuite à Krummau puis à Neulenbach, où, en 1912, il fut incarcéré trois semaines pour l'immoralité de ses dessins et aquarelles. Il résida, par la suite, de nouveau à Vienne, où il prit des cours de gravure en 1914. En 1915, il se sépara de sa compagne et modèle Wally Neuzil pour épouser Edith Harms. Peu de temps après, il fut incorporé à l'armée à Prague, puis à Vienne, où il collabora à la revue *Der Anbruch*, l'année suivante la revue expressionniste *Die Aktion* lui consacra un numéro. Il mourut prématurément de la grippe espagnole, trois jours après sa compagne.

Il a participé à de nombreuses expositions collectives de son vivant à partir de 1908, régulièrement à Vienne : 1909 International Kunstschau et exposition du *Neukunstgruppe* (Groupe de l'Art nouveau) ; 1911 Salon Miethke ; 1914 Kunstsalon et Salon Pisko ; 1918 manifestation du groupe Secession ; ainsi que : 1908 Kaisersaal de Klosterneuburg ; 1912 manifestation du groupe Secession à Munich ; 1914 Kunsthalle de Brême ; 1917 Liejevalche Konsthall de Stockholm ; et, après sa mort, il était représenté notamment aux expositions consacrées à la Vienne fin de siècle : 1948 Biennale de Venise ; 1981 Kunsthalle de Hambourg ; 1985 Künstlerhaus de Vienne ; 1986 Historisches Museum der Stadt à Vienne et *Vienne 1880-1938 – L'Apocalypse joyeuse* au Centre Georges Pompidou à Paris ; 1994 exposition *Chefs-d'œuvre du Belvédère de Vienne* au musée Marmottan à Paris.

L'Association de la Sécession lui consacra une salle entière, qui lui valut la renommée, mais ce fut selon les sources soit juste avant qu'il mourût de l'épidémie de grippe espagnole, soit plutôt quelques mois après. De nombreuses expositions personnelles posthumes ont été présentées : 1923, 1928, 1948 Neue Galerie de Vienne ; 1960 Institute of Contemporary Art de Boston, Carnegie Institute de Pittsburgh et Institute of Arts de Minneapolis ; 1964, 1969 Malborough Fine Art de Londres ; 1965 avec Klimt au Solomon R. Guggenheim Museum de New York ; 1968, 1981, 1990 Historisches Museum der Stadt à Vienne ; 1968 Österreichische Galerie à Vienne ; 1971 Art Center de Des Moines ; 1989 Kunsthaus de Zurich, Kunstforum de Vienne, Kunsthalle der Hypo-Kulturstiftung de Munich ; 1990 Albertina de Vienne, County Museum de Nassau ; 1991 Royal Academy de Londres ; 1992 musée-galerie de la Seita à Paris ; 1995 Kunsthalle de Tübingen, Kunstsammlung Nordrhein-Westfalen de Düsseldorf, Kunsthalle de Hambourg, Fondation Pierre Gianadda à Martigny ; 1998 Minoritenkloster, Schielemuseum et Schielegeburtshaus à Tulln, pour le quatre-vingtième anniversaire de sa mort. En 1990 a été créé un Musée Egon Schiele dans sa ville natale, pour le centième anniversaire de sa naissance.

Dès ses débuts, ses peintures étaient influencées par le style de la Sécession et en particulier par Gustav Klimt qu'il connut alors et qu'il admira. En 1909, d'entre les quatre peintures qu'il envoya au *Kunstschau* (exposition d'art), l'une, qui était un paysage, concrétisait la liaison entre clarté des tons de l'impressionnisme et stylisation décorative en arabesque de la Sécession. Un paysage vient d'être pris pour exemple, cependant ce fut surtout aux portraits et au corps humain que Egon Schiele consacra son travail. Parallèlement à ses peintures, souvent un peu lourdes de technique, il a produit un très grand nombre de dessins et aquarelles, dont l'exécution plus rapide et légère lui permettait une plus grande spontanéité d'inspiration et de facture. Les personnages qu'il figurait sont tous dessinés d'un trait fébrile, torturé, mais d'une grande maîtrise, et sont visiblement des personnages hallucinés. Leur contour est enfermé dans les méandres d'un cerne, autour duquel se concentrent les lignes concentriques qui décrivent les traits du visage, détaillés en arabesques complexes, dont le développement se complaît à l'exercice graphique jusqu'aux limites de l'abstraction. Les figures se découpent sur des fonds crayeux, rompus, à la façon de Klimt, de motifs décoratifs au dessin ornemental très travaillé et hauts en couleur comme pour accentuer par contraste la morbidité des visages. À propos de certains de ses personnages, en considération de l'expressivité exacerbée du graphisme et, en même

temps, de la déformation « ogivale » des visages et du buste, on a pu dire à juste titre, qu'ils présageaient ceux de Modigliani et ceux de Soutine. À côté de ses figures féminines, images maternelles ou érotiques (femmes nues, ou deux enlacées, dans des poses provocantes), il peignait ses proches (Klimt, Erwin Dominik Osen, Heinrich et Otto Benesch...), des couples hétérosexuels ou gens du peuple (habitants de Neulengbach). Il réalisait également de très nombreux autoportraits. Il interroge obsessionnellement son visage à la recherche de sa propre identité mais aussi de l'autre « soi », se représente souvent nu, le corps cagneux, en tension, dans des poses peu naturelles, affectées, proches de la caricature, reflet de l'âme torturée. Mettant en avant l'angoisse de l'être, il choisit de se représenter souvent plus vieux que son âge, sur un fond neutre qui dit la solitude. De l'humanité, il met en scène la vie et la mort, les joies et les souffrances, les réunit dans *Femme enceinte et la mort*, adoptant un thème cher aux symbolistes, en retenant l'aspect morbide.

Autour de 1912, il semble qu'il fut sensible à l'influence de Hodler, dans des compositions plus équilibrées, plus calmes et construites en fonction d'un symbolisme formel, un peu à la façon des œuvres de la première période de Munch, dont l'*Arbre d'Automne*, précisément de 1912, est un exemple, les lignes et les formes qu'elles engendrent s'organisant plastiquement comme dans une œuvre abstraite, presque indépendamment de la représentation. Le *Lever du soleil* de la même époque révèle également l'influence de Hodler. À l'armée, il put continuer à peindre, des nus de femmes et d'hommes, dont l'érotisme de certains fit alors scandale, des paysages de villes imaginaires, patchworks décoratifs de surfaces colorées, des paysages d'arbres aux rythmes exaltés, des scènes pathétisées entre mère et enfant (*Mère et Deux Enfants* 1917, *La Famille* 1918). Ses œuvres se font moins agressives et gagnent en réalisme, une réalisme mélancolique libéré de sa vision tourmentée des années précédentes.

Avec Klimt, il fut l'une des personnalités les plus marquées de cet ornementalisme morbide, qui, dans les pays germaniques, d'une part concrétisa le Style nouveau dans la peinture, d'autre part constitua la charnière entre réalisme et impressionnisme du xixe siècle et expressionnisme et abstraction du début du xxe siècle. Si les calamités les plus diverses ont détruit la plus grande part de l'œuvre de Klimt, la mort prématurée d'Egon Schiele l'empêcha de réaliser pleinement le sien. ■ J. B., L. L.

BIBLIOGR. : Marcel Brion : *La Peinture allemande*, Tisné, Paris, 1959 – Michel Ragon : *L'Expressionnisme*, in : *Hist. gén. de la peinture*, t. XVII, Rencontre, Lausanne, 1966 – Sarane Alexandrian, in : *Dict. univer. de l'art et des artistes*, Hazan, Paris, 1967 – Catalogue de l'exposition : *Egon Schiele*, Paris, 1976 – Catalogue de l'exposition : *Egon Schiele*, Institute of Contemporary Art, Boston, 1960 – Otto Kallir-Nirenstein : *Egon Schiele. Das druckgraphische werk*, Paul Zsolnay, Wels, 1970 – Rudolf Leopold : *Egon Schiele Gemälde, Aquarelle, Zeichnungen*, Residenz, Salzburg, 1973, Phaidon Press, Londres, 1973 – Alessandra Comini : *Egon Schiele's portraits*, University of California Press, Berkeley, 1974 – Alessandra Comini : *Egon Schiele*, Le Seuil, Paris, 1976 – C. M. Nebehay : *Egon Schiele 1890-1918 Leben – Briefe – Gedichte*, Salzbourg, Vienne, 1979 – Frank Whitford : *Egon Schiele*, Thames and Hudson, Londres, 1981 puis 1990 – Gianfranco Malafarina : *Tout l'œuvre peint de Schiele*, coll. *Les Classiques de l'art*, Flammarion, Paris, 1983 – Catalogue de l'exposition : *Vienne 1880-1938 – L'Apocalypse joyeuse*, Centre Georges

Pompidou, Paris, 1986 – Serge Sabarsky : *Egon Schiele. 1890-1918. A centennial retrospective*, County Museum of Art, Nassau, 1990 – Jane Kallir : *Egon Schiele – Œuvres complètes*, Harry N. Abrams, New York, Gallimard, Paris, 1990 – Catalogue de l'exposition : *Egon Schiele*, Graphische Sammlung Albertina, Vienne, 1990 – Catalogue de l'exposition : *Egon Schiele*, Historisches Museum des Stadt, Vienne, 1990 – Frank Whitford : *Egon Schiele*, coll. *L'Univers de l'art*, Thames and Hudson, Paris, 1990 – Christian M. Nebehay : *Egon Schiele : du croquis au tableau : les carnets*, Adam Biro, Paris, 1990 – Reinhard Steiner : *Egon Schiele. 1890-1918. L'Âme de minuit de l'artiste*, Taschen, Cologne, 1991 – Catalogue de l'exposition : *Egon Schiele*, Musée Galerie de la Seita, Paris, 1992 – Jean François Fournier : *Egon Schiele : la décadence de Vienne*, Lattès, Paris, 1992 – Philippe Dufour : *Egon Schiele : œuvres sur papier*, Sauret, Paris, 1993 – Jane Kallir : *Egon Schiele*, Harry N. Abrams, New York, 1994 – Catalogue de l'exposition : *Egon Schiele*, Fondation Pierre Gianadda, Martigny, 1995 – Wolfgang Georg Fischer : *Schiele. Pantomines de la volupté, visions de la mortalité*, Taschen, Cologne, 1995 – Bertrand Tillier : *Egon Schiele ou La Chair abandonnée*, Beaux-Arts, n° 132, Paris, mars 95 – Patrick Grainville : *L'Ardent Désir : Egon Schiele*, coll. *Musées secrets*, Flohic, Charenton-le-Pont, 1996 – R. Leopold : *Egon Schiele : Leopold Collection Vienna*, Du Mont, Cologne, oct. 1997 – Jane Kalir : *Egon Schiele. Œuvre complet*, Gallimard, Paris, 1998.

MUSÉES : DARMSTADT (Hessisches Landesmus.) : *Arbre d'automne et fuschias* 1909 – GRAZ (Neue Gal. am Landesmuseum) : *Voiliers dans une eau mouvante* 1907 – FAUBOURG 1917-1918 – *Nu allongé* 1918 – HARVARD (University Art Museums, Fogg Art Mus.) : *Étude pour le double portrait de Heinrich et Otto Benesch* 1913 – LA HAYE (Gemeentemus.) : *La Femme de l'artiste* 1915 – LINZ (Neue Gal. der Stadt) : *Vieille Ruelle à Klosterneuburg* 1907 – *Paysage de Krumau* 1916 – MINNEAPOLIS (Inst. of Arts) : *Jeune Fille drapée d'un tissu à drapeaux* 1910 – GÜTERSLOH 1918 – MUNICH (Neue Pinakothek) : *Agonie* 1912 – MUNICH (Staatliche Graphische Sammlung) : *Jeune Femme à la chevelure noire* 1914 – NEW YORK (Mus. of Mod. Art) : *Portrait de Gerti Schiele* 1909 – *Nu au bras levé* 1910 – *Jeunes Filles aux cheveux noirs* 1911 – OBERLIN (Allen Memorial Art Mus.) : *Jeune Fille noire* 1911 – PARIS (BN) : *Secession 49. Austellung* 1918, litho. – PRAGUE (Narodni Gal.) : *Femme enceinte et la mort* 1911 – *Femme assise avec la jambe gauche repliée* 1917 – *Nu* 1917 – SALZBURG (coll. Rudolf Leopold) – SCHLEISSHEIM – STOCKHOLM (Nat. Mus.) : *Autoportrait* 1913 – STUTTGART (Staatsgal.) : *Le Prophète – Double autoportrait* 1911 – TULLN (Egon Schiele Mus.) – VIENNE (Historisches Mus. der Stadt) : *Arthur Roessler* 1910 – *Autoportrait aux doigts écartés* 1911 – *Franz Blei* 1918 – VIENNE (Österreichische Gal.) : *Otto Wagner* 1910 – *Nu* 1912 – *Anatomie* 1912 – *Les Arbres* 1917 – *La Famille* 1918 – *Portrait de Viktor Ritter Bauer* 1918 – VIENNE (Graphische Sammlung Albertina) : *Max Oppenheimer* 1910 – *Dessin de prison* 1912 – *Autoportrait* 1916 – *Edith Schiele* 1917 – *Paris von Gütersloh* 1918 – ZURICH (Cab. des Estampes) : *La Vierge* 1913 – ZURICH (Kunsthaus) : *Ville morte IV* 1912.

VENTES PUBLIQUES : BERNE, 25 mai 1962 : *Moa, nu couché*, aquar. : **CHF 11 500** – VIENNE, 18 mars 1964 : *La Dame au chapeau noir* : **ATS 380 000** – PARIS, 24 mars 1965 : *Portrait de Silvia Koller*, aquar. : **ATS 90 000** – LONDRES, 30 mars 1966 : *Autoportrait*, bronze : **GBP 800** – NEW YORK, 18 sep. 1968 : *Autoportrait*, bronze patiné : **USD 2 100** – LONDRES, 2-3 déc. 1970 : *Les amis assis autour d'une table* : **GBP 39 500** – VIENNE, 7 juin 1972 : *Cour de ferme* : **ATS 26 000** – LOS ANGELES, 25 fév. 1974 : *Homme nu vu de dos* : **USD 8 750** – NEW YORK, 18 mars 1976 : *La cantatrice* 1911, gche, aquar. et cr./pap. (44,6x30) : **USD 31 000** – HAMBOURG, 4 juin 1976 : *Nu debout* 1917, craie (41,5x15,5) : **DEM 15 000** – BERNE, 10 juin 1976 : *Jeune Fille* 1918, litho. : **CHF 6 000** – BERNE, 9 juin 1977 : *Kümmernis* 1914, pointe-sèche tirée en vert foncé/vélin jaunâtre : **CHF 5 600** – LONDRES, 6 déc. 1977 : *Femme aux bas rayés, penchée, vue de dos* 1910, aquar. et craie noire/pap. beige (29,3x40,5) : **GBP 12 000** – VIENNE, 18 mars 1977 : *Maisons au bord de l'eau* 1908, h/t (26x26) : **ATS 150 000** – BERNE, 8 juin 1978 : *Autoportrait (nu)* 1912, litho. : **CHF 5 600** – NEW YORK, 2 nov. 1978 : *Couple enlacé* 1913, aquar., temp. et cr. (32x48,2) : **USD 120 000** – VIENNE, 15 déc. 1978 : *La ville morte* 1912, h/pan. (36,7x29,5) : **ATS 1 400 000** – NEW YORK, 16 mai 1979 : *Autoportrait I* 1912, litho. (44,8x40) : **USD 5 750** – LONDRES, 5 juil 1979 : *Femme couchée* vers 1910, cr. et aquar. (32x44) : **GBP 15 500** – NEW YORK, 16 mai 1979 : *Femme en jaune* 1914, temp. et cr./pap. (48,2x31,1) : **USD 62 500** – BERNE, 25 juin 1982 : *Nu couché* 1917, aquar. et gche/traits de craie noire

(28,8x45,9) : **CHF 188 000** – LONDRES, 2 déc. 1982 : *Mâchant* 1914, pointe-sèche (52,6x36,6) : **GBP 17 000** – NEW YORK, 5 mai 1983 : *Sécession 49, Exposition* 1918, litho. coul. (67,8x53,2) : **USD 5 500** – NEW YORK, 16 nov. 1983 : *Portrait de femme* 1918, craie noire (47x30) : **USD 22 000** – LONDRES, 7 déc. 1983 : *Kniender Akt* 1915, aquar. et gche sur traits cr. (33x49,8) : **GBP 95 000** – LONDRES, 4 déc. 1984 : *Liebespaar (Mann und Frau I)* 1914, h/t (119x139) : **GBP 2 900 000** – LONDRES, 26 juin 1984 : *Autoportrait*, bronze, d'après un argile original de 1917-1918 (H. 26,7) : **GBP 50 000** – VIENNE, 10 déc. 1985 : *Nu* 1914, cr. et gche (48,2x31,8) : **ATS 2 800 000** – LONDRES, 28 mai 1986 : *Autoportrait* 1917-1918, ciment (H. 26,7) : **GBP 6 000** – LONDRES, 8 oct. 1986 : *Le dôme du couvent de Klosterneuburg la nuit* 1908, h et peint. or/t (100x100) : **GBP 70 000** – LONDRES, 31 mars 1987 : *Portrait du peintre Anton Peschka* 1909, h/t (110x100) : **GBP 1 600 000** – LONDRES, 10 fév. 1988 : *Villageois russe* 1915, cr. (43x31) : **GBP 28 600** ; *Etudes de personnages*, cr. noir et coul. (7x9) : **GBP 1 045** – LONDRES, 19 oct. 1988 : *Etude de nu* 1911, cr. (51x34,5) : **GBP 6 600** – NEW YORK, 12 nov. 1988 : *Tournesols* 1918, gche et cr./pap. (45x29,2) : **USD 341 000** ; *Portrait d'une dame (Serena Lederer)* 1917, cr./pap. (44,5x29,5) : **USD 165 000** – LONDRES, 29 nov. 1988 : *Paysage* 1907, h./apprêt (29x27,3) : **GBP 24 200** – PARIS, 7 mars 1989 : *Étude de femme en bas* 1918, craie noire /pap. (45x29,5) : **FRF 255 000** – NEW YORK, 10 mai 1989 : *Paysage d'été* 1917, h/t (110,5x139) : **USD 5 940 000** – PARIS, 21 juin 1989 : *Nu accroupi* 1916, mine de pb (28x19) : **FRF 52 000** – NEW YORK, 13 nov. 1989 : *Nu debout* 1911, gche et cr./pap. (55,2x32,3) : **USD 880 000** – NEW YORK, 14 nov. 1989 : *La sœur de l'artiste : Mélanie* 1908, h/t (51,5x30) : **USD 1 210 000** – LONDRES, 3 avr. 1990 : *Nu* 1913, cr./pap. (44x26) : **GBP 46 200** – LONDRES, 4 avr. 1990 : *Jardin fleuri* 1907, h/cart. (35x24,5) : **GBP 55 000** ; *Tête de jeune fille*, craies de coul. (31,7x28,7) : **GBP 35 200** – NEW YORK, 16 mai 1990 : *Fille aux bas noirs assise* 1911, gche et aquar. et cr./pap. teinté (51x32) : **USD 440 000** – PARIS, 13 juin 1990 : *Village dans les montagnes* 1907, h/t (22x28) : **USD 440 000** – LONDRES, 4 déc. 1990 : *Portrait de Madame Toni Rieger* 1917, cr. et gche/pap. teinté (44,5x29,5) : **GBP 220 000** – NEW YORK, 14 fév. 1991 : *Paysage autrichien* 1907, h/cart. (17,8x22,9) : **USD 37 400** – NEW YORK, 8 mai 1991 : *Nu féminin debout* 1912, cr./pap. (48x31,5) : **USD 41 250** – LONDRES, 26 juin 1991 : *Fillette au tablier rayé* 1911, aquar. et cr. (48,5x31,5) : **GBP 137 500** – NEW YORK, 6 nov. 1991 : *Nu assis (recto)* , aquar. et cr. noir/pap. (recto), cr. (verso) (30,5x47) : **USD 264 000** – LONDRES, 2 déc. 1991 : *Deux Jeunes Voyous* 1910, gche et aquar./cr. (39,1x32,1) : **GBP 154 000** – NEW YORK, 12 mai 1992 : *Homme debout, autoportrait* 1911, aquar. et gche/pap. (44,5x30,8) : **USD 242 000** – MILAN, 21 mai 1992 : *Nu féminin* 1917, cr. gras (29,5x46) : **ITL 45 000 000** – LONDRES, 30 juin 1992 : *Portrait d'Edith Schiele assise* 1915, cr. et gche (51x40,1) : **GBP 572 000** – NEW YORK, 11 nov. 1992 : *Portrait d'une fillette* 1913, cr./pap. (45,7x25,1) : **USD 71 500** – LONDRES, 1er déc. 1992 : *Jeune garçon en costume marin* 1914, gche, aquar., cr. noir et coul. (47,8x31,2) : **GBP 429 000** – LONDRES, 2 déc. 1992 : *Prisonnier de guerre russe au bonnet de fourrure* 1915, cr. (43x31) : **GBP 68 200** – LONDRES, 22 juin 1993 : *Adolescent allongé, Paul Erdmann* 1917, aquar. gche et cr. noir (29,4x45,7) : **GBP 137 500** – NEW YORK, 3 nov. 1993 : *Couple couché (Homme et femme I)*, h/t (119,1x139,1) : **USD 4 677 500** – NEW YORK, 11 mai 1994 : *Couple nu* 1911, gche, aquar. et cr./pap. (36,5x52,1) : **USD 134 500** – LONDRES, 29 juin 1994 : *Erich Lederer applaudissant*, cr. (48x32) : **GBP 54 300** – PARIS, 28 nov. 1994 : *Jeune Femme assise* 1913, cr. et reh. de gche et d'aquar. (46,5x30) : **FRF 510 000** – LONDRES, 29 nov. 1994 : *Femme en tablier noir drapée dans une couverture à carreaux (Poldi Lodzinsky)*, gche, aquar. et fus. (45,1x29,9) : **GBP 342 500** – NEW YORK, 8 mai 1995 : *Étude de nu* 1908, h/cart. (24,4x18,1) : **USD 200 500** – PARIS, 24 mai 1995 : *Le Femme aux bas noirs*, cr. noir et aquar. (48x31,5) : **FRF 440 000** – LONDRES, 27 juin 1995 : *Champ de fleurs* 1910, gche, aquar. et peint. or/pap. (44,4x30,6) : **GBP 463 500** – NEW YORK, 7 nov. 1995 : *Autoportrait au coude levé pour enfiler un vêtement de cuir* 1914, gche, craie noire et cr./pap. (48x31) : **USD 1 872 500** – LONDRES, 27 nov. 1995 : *Enlacement* 1913, gche, aquar. et cr./pap. (32x48) : **GBP 518 500** – NEW YORK, 1er mai 1996 : *Autoportrait accroupi* 1912, aquar. et gche/pap. (43,8x29,8) : **USD 827 500** ; *Femme au chapeau noir (Gertrude Schiele)* 1909, peint. or et argent et h/t (100x99,7) : **USD 2 972 500** – NEW YORK, 12 nov. 1996 : *Jeune Fille aux bas noirs* 1911, gche, aquar. et cr. (47,6x38,1) : **USD 464 500** – LONDRES, 3 déc. 1996 : *Anton Faistauer aux mains jointes*, cr. coul. et stylo/pap. (31,4x30,5) : **GBP 40 000** ; *Enfant assis, Anton*

Pechka Jnr 1917, gche et cr./pap. (46x29,5) : **GBP 155 500** – Londres, 25 juin 1996 : *Nu de dos assis* 1910, aquar. et craie noire (45x24,8) : **GBP 210 500** – New York, 14 nov. 1996 : *Nu féminin agenouillé* 1917, past./pap. (46x29,9) : **USD 129 000** – New York, 13 mai 1997 : *Conversion* 1912, h/t (71,1x81) : **USD 3 412 500** – Londres, 24 juin 1997 : *Étreinte* 1913, gche, aquar. et craie noire/pap. (47,3x31,1) : **GBP 331 500** – Londres, 25 juin 1997 : *Autoportrait* 1912, aquar. et cr./pap. (48,1x31,6) : **GBP 84 000** – New York, 12 nov. 1997 : *Nu assis* 1914, cr./pap. (48,2x31,5) : **USD 55 200**.

SCHIELIN Hans. Voir SCHÜCHLIN

SCHIELLE Sebastian
Mort en 1649 à Landau. XVIIᵉ siècle. Actif à Strasbourg. Éc. alsacienne.
Peintre.

SCHIELTVED Carl Oluf Angelo
Né le 5 juin 1829 à Copenhague. Mort le 10 juin 1891 à Copenhague. XIXᵉ siècle. Danois.
Sculpteur et céramiste.
Élève de l'Académie de Copenhague et de G. F. Hetsch. Il travailla de 1853 à 1891 à la Manufacture de porcelaine.

SCHIEMER Friedrich
Né en 1810 à Mergentheim. XIXᵉ siècle. Actif à Mergentheim. Allemand.
Peintre.
Élève de l'Académie de Munich.

SCHIEMER Johann-Baptist
Né le 5 décembre 1853 à Nocherthurn. Mort le 3 avril 1912 à Nuremberg. XIXᵉ-XXᵉ siècles. Allemand.
Sculpteur.
De 1868 à 1873, il fut élève de Johann N. Meintel dans son atelier d'art chrétien à Horb (Wurtemberg) ; et de l'École des Beaux-Arts de Nuremberg.
Plusieurs de ses œuvres sont en place dans la ville de Nuremberg.

SCHIER Franz
Né le 5 juillet 1852 à Neuwelt-Harrachsdorf. Mort en janvier 1922 à Munich. XIXᵉ-XXᵉ siècles. Allemand.
Peintre de genre.
Il fut aussi peintre sur porcelaine.
Ventes Publiques : New York, 15 oct. 1991 : *Un prétendant romantique*, h/t (111,9x95,3) : **USD 3 850**.

SCHIERBECK Christian Peter
Né le 31 mars 1835 à Copenhague. Mort le 8 octobre 1865 à Rome. XIXᵉ siècle. Danois.
Sculpteur.
Élève de P. Petersen, H. V. Bissen et de l'Académie de Copenhague. Il travailla à Rome de 1863 à 1865. Les musées de Copenhague et d'Aalborg possèdent plusieurs de ses œuvres.

SCHIERBECK F.
XIXᵉ siècle. Danois.
Sculpteur.
Le musée de Copenhague conserve de lui un marbre : *Jeunes garçons au bain*.

CI ͻ

SCHIERBECK J. C. ou Shierbeck
XVIIIᵉ-XIXᵉ siècles. Danois.
Peintre.
Il fut peintre sur porcelaine à la Manufacture royale de Copenhague de 1790 à 1803.

SCHIERECKE Jan Frederik
XIXᵉ siècle. Actif à Middelbourg vers 1800. Hollandais.
Dessinateur et aquarelliste.
Élève de Krahe à Düsseldorf.

SCHIERFBERK Helena Sofia. Voir SCHJERFBERK

SCHIERHOLZ C.
XIXᵉ siècle. Actif à Clausthal, dans le Harz, vers 1840. Allemand.
Peintre sur porcelaine.
Le musée de Brunswick conserve plusieurs tasses qui portent sa signature.

SCHIERHOLZ Friedrich Johann Georg
Né le 27 avril 1840 à Francfort-sur-le-Main. Mort le 2 février 1894 à Francfort-sur-le-Main. XIXᵉ siècle. Allemand.
Sculpteur.
Élève de l'Institut Städel à Francfort et de Widnmann. On peut voir de lui à Francfort le monument de *Schopenhauer* (1895), les bustes de *Schopenhauer*, de *Geiger* à la Bibliothèque Municipale, la statue de *Mozart* à l'Opéra et celles de *Gédéon*, de *David* et de *Melchisédec* à la cathédrale de cette ville.

SCHIERHOLZ Karoline
Née le 29 juillet 1831 à Francfort-sur-le-Main. XIXᵉ siècle. Allemande.
Peintre de portraits.
Élève de J. Becker.

SCHIERING Kurt
Né le 5 novembre 1885 à Markranstadt (près de Leipzig). Mort le 14 mars 1918 à Banos del Toro (près de Coquimbo, au Chili). XXᵉ siècle. Actif depuis 1913 en Argentine et Chili. Allemand.
Peintre de paysages typiques.
Il fut élève de l'Académie des Beaux-Arts de Leipzig. À partir de 1913, il séjourna en Amérique du Sud, en Argentine et au Chili. En 1929, le musée d'Ethnographie de Leipzig organisa une exposition posthume de l'ensemble de ses œuvres, réunies sous l'appellation de *Paysages des Tropiques*.

SCHIERITZ Johann Gottlob
Né en 1692. Mort le 31 juillet 1738. XVIIIᵉ siècle. Actif à Dresde. Allemand.
Peintre.

SCHIERL Josef
XIXᵉ siècle. Allemand.
Peintre de genre, portraits, graveur.
Il travaillait à Munich vers 1835.
Ventes Publiques : Londres, 28 mars 1996 : *La Leçon de musique* 1832, h/pan. (25,3x31,7) : **GBP 1 840**.

SCHIERTZ August Ferdinand
Né en 1804 à Leipzig. Mort le 10 septembre 1878 à Niederfähre (près de Meissen). XIXᵉ siècle. Allemand.
Peintre d'histoire, compositions religieuses, scènes de genre, portraits, natures mortes.
Il fut d'abord marchand, puis acteur. Il fit de la peinture à partir de 1830. Il travailla fréquemment comme restaurateur de vieilles peintures.
Musées : Leipzig : *Nature morte – Portrait d'un homme âgé* – Rosenstadt (église) : *Adoration des rois*.
Ventes Publiques : New York, 16 juil. 1992 : *Carabiniers arrêtant trois voyageurs sur un chemin* 1839, h/pan. (34,9x47) : **USD 3 300**.

SCHIERTZ Franz Wilhelm
Né en 1813 à Leipzig. Mort en 1887 à Bakstrand. XIXᵉ siècle. Allemand.
Peintre de scènes de chasse, paysages, marines, architectures, aquarelliste, illustrateur.
Frère cadet de August Ferdinand Schiertz. Il fut élève de Dahl, à Dresde ; il visita la Suède et la Norvège et en rapporta de nombreux paysages. Il illustra de dessins rehaussés d'aquarelles un ouvrage de Dahl sur l'architecture en Norvège.
Musées : Oslo : quinze dessins.
Ventes Publiques : Londres, 14 juin 1974 : *La chasse à la baleine dans un paysage arctique* : **GNS 1 500** – Lucerne, 26 juin 1976 : *Paysage de l'Antarctique au crépuscule* 1881, h/t (36x54) : **CHF 3 200** – Cologne, 11 mai 1977 : *La chasse aux ours* 1880, h/t (36,5x54) : **DEM 3 000** – New York, 21 jan. 1978 : *Les chasseurs de phoques sur une banquise* 1882, h/t (75x115,5) : **USD 5 250** – Londres, 21 mars 1980 : *Un estuaire au crépuscule*, h/t (59x84,5) : **GBP 3 500** – Londres, 19 juin 1981 : *Icebergs au large de la côte du Groenland* 1880, h/t (46,4x71,1) : **GBP 1 700** – New York, 16 déc. 1983 : *Glaciers et flotille de pêche au large de la côte du Groenland* 1878, h/t (46,4x71,1) : **USD 8 500** – Londres, 11 oct. 1995 : *Vue d'un fjord norvégien* 1873, aquar. (32x45) : **GBP 1 035**.

SCHIERTZ Léo
Né le 9 mars 1840 à Leipzig. Mort le 3 octobre 1881 à West Newton (Massachusetts). XIXᵉ siècle. Actif aux États-Unis. Allemand.
Peintre et lithographe.
Il travaillait à West Newton depuis 1868.

SCHIES Hermann
Né le 29 juillet 1836 à Eltville, sur le Rhin. Mort le 19 février 1899 à Wiesbaden. XIXᵉ siècle. Allemand.

Sculpteur.
Élève de E. Hopfgarten et de Drake à Berlin, il fut professeur à l'École des Beaux-Arts de Wiesbaden. On lui doit les monuments aux morts de la guerre à Eisenach, Hagen, Kastrop et Wiesbaden.

SCHIESCHNECK Ernst
Né le 7 juillet 1844 à Vienne. XIXᵉ siècle. Autrichien.
Peintre de portraits, paysagiste et graveur au burin.
Élève de C. Mayer, Wurzinger et Engerth. Il travailla à Prague.

SCHIESL Ferdinand
Né en 1775 à Munich. Mort en 1820. XIXᵉ siècle. Allemand.
Peintre, aquarelliste, graveur, dessinateur, caricaturiste.
Élève de Mettenleiter. Il grava des vignettes.

SCHIESS Adrian
Né en 1959 à Zurich. XXᵉ siècle. Actif en France. Suisse.
Sculpteur d'installations, aquarelliste. Tendance minimaliste.
Il participe à des expositions collectives, dont : 1986 Saint-Ball, à la Verein Kunsthalle, Zurich, à la Shedhalle ; 1987 Zurich, Graz, Zagreb, Vienne ; 1988 Bordeaux, Cologne, Lyon *La couleur seule, L'expérience du Monochrome* au Musée Saint-Pierre ; 1989 Winterthur, Francfort, Pérouse, Cologne au Kunstverein ; 1990 Biennale de Venise, Saint-Gall ; 1991 Ancienne Douane de Strasbourg, Londres, Chicago ; 1992 Vienne, Documenta 9 de Kassel ; 1993 Centre d'Art Contemporain de Kerguehennec ; etc. Il montre ses œuvres dans des expositions personnelles, d'entre lesquelles : 1984 Winterthur ; 1988 Saint-Gall ; 1989 Cologne ; 1990 Aarau au Aargauer Kunsthaus ; 1991 Nice à la Villa Arson ; 1992 Cologne, Berne, Paris à la galerie Ghislaine Hussenot ; 1993 Paris au Musée d'Art moderne de la Ville, Berlin ; 1994 Kunsthalle de Zurich, Londres, Saint-Gall ; etc.
Dans une première période, il parsemait le sol du lieu d'exposition de fragments ou des débris de cartons badigeonnés de peinture ; puis, il utilisa des morceaux de bois peints, semblant tendre à une consistance accrue. À partir de 1986, 1987, passant de l'aléatoire à l'ordonné, conjointement aux aquarelles sur papier placées directement sur le mur, il pose et dispose au sol des plaques régulières préfabriquées d'aluminium monochromes, champs de couleurs horizontaux, où se prennent les reflets du cadre environnant et du public.
Bibliogr. : Jean-Yves Jouannais : *Adrian Schiess, l'harmonie du chaos*, in : Art Press, n° 169, Paris, mai 1992 – divers : Catalogue de l'exposition *Adrian Schiess*, Musée d'Art moderne de la Ville, Paris, 1993-1994, avec nombreuse documentation – Maia Damianovic : *La Peinture au risque du dilemme*, Art Press, n° 211, Paris, mars 1996.
Musées : NANTES (FRAC Pays de la Loire) : *Sans titre* 1993 – PARIS (FNAC) : *Travaux à plat* 1995, suite de dix plaques.

SCHIESS Ernest Traugott ou Ernesto
Né le 17 septembre 1872 à Bâle. Mort en novembre 1919 à Valence. XIXᵉ-XXᵉ siècles. Actif depuis 1908 en France.
Peintre de sujets typiques, paysages animés, paysages.
Il fut élève d'Eugen Bracht. Il s'installa à Paris, à partir de 1908. Il voyagea en Corse, en Espagne, en Algérie et dans le Moyen Orient.
Pour une part de son œuvre, il fut orientaliste.
Musées : AARAU (Aargauer Kunsthaus) : *Femmes algériennes* vers 1917-1919 – *Rue à Alger* vers 1917-1919 – BERNE : *Rivage de la mer – Jardin dans le Sud – Paysage de forêts avec un couple – Paysage dans les Baléares*.
Ventes Publiques : BERNE, 7 mai 1976 : *Vue de Majorque*, h/cart. (35x48) : CHF 1 500 – BERNE, 10 juin 1978 : *Berger et troupeau*, h/cart. (50x34) : CHF 3 400 – LUCERNE, 23 mai 1992 : *Trois femmes arabes*, h/cart. (42x52) : CHF 3 700 – LUCERNE, 15 mai 1993 : *Corte Corsica* 1912, h/cart. (42x58) : CHF 1 800 – ZURICH, 12 juin 1995 : *Reichenbachfall près de Meiringen* ; *Richisau (Glärnisch)*, h/pap. et h/t, deux peint. (chaque 24x35) : CHF 2 300.

SCHIESS Hans Rudolf
Né le 24 décembre 1904 à Atzenbach (près de Bâle). Mort en 1978. XXᵉ siècle. Suisse.
Peintre. Surréaliste tendance fantastique, puis abstrait.
Il vivait à Bâle. En 1923 et 1924, il fut élève de l'École des Arts Appliqués de Bâle. En 1927, il fut élève de Ernst L. Kirchner au Bauhaus de Dessau. En 1928, il fit un séjour à Berlin. De 1931 à 1936, il participa au groupe et aux expositions à Paris d'*Abstraction-Création*, se liant avec Arp, Sophie Taüber, Chériane, Ernst,

L. Frague, Herbin, Seligmann ; en 1932 à Bâle, il exposa avec Arp, Brigoni, Seligmann, à la Kunsthalle ; en 1936 à Zurich, il participa à l'exposition *Problème du temps dans la peinture et la plastique suisses* ; en 1938 à Bâle, à *Art nouveau en Suisse*, Kunsthalle ; 1957-1958 Neuenburg, *Peinture Fantastique à Bâle*, Kunstmuseum. En 1977, la Kunsthalle de Bâle organisa une exposition personnelle d'ensemble de son œuvre.
Il faisait une peinture difficile à situer. Après avoir côtoyé le surréalisme, dans une technique efficace, d'apparence presque photographique, des formes apparemment abstraites, non géométriques à proprement parler mais architecturées, créent des espaces en profondeur dans la toile, alternant plans clairs et écrans sombres, suggérant comme des édifices en construction ou plutôt on dirait aujourd'hui comme des vaisseaux spatiaux en assemblage.
Bibliogr. : Catalogue de l'exposition *Hans Schiess*, Bâle, Kunsthalle, 1977 – in : Catalogue de l'exposition *Abstraction-Création 1931-1936*, Musée d'Art moderne de la Ville, Paris, 1978 – Bruno Gasser : *H. R. Schiess*, Bâle, 1988.
Musées : BÂLE – LODZ.
Ventes Publiques : LUCERNE, 24 nov. 1990 : *Sans titre* 1972, h/t (55,5x110,5) : CHF 8 500 ; *Sans titre* 1974, h/t (64x40,5) : CHF 5 600 – LUCERNE, 25 mai 1991 : *Palette*, h/bois (43x36) : CHF 1 400.

SCHIESS Heinrich
XVIIᵉ siècle. Actif à Rapperswil. Suisse.
Peintre.

SCHIESS Johannes ou Scheuss
Né le 28 février 1799 à Herisau (canton d'Appenzell). Mort le 28 février 1844 à Saint-Gall. XIXᵉ siècle. Suisse.
Paysagiste, aquarelliste, dessinateur et graveur.
Élève de Tanner et G. Lory. Il travailla à Berne, Neuenbourg, Bâle, Schaffhouse et Saint-Gall.

SCHIESS Klaus
XVIᵉ siècle. Actif à Rapperswil entre 1567 et 1582. Suisse.
Peintre.

SCHIESS Traugott
Né le 9 février 1834 à Saint-Gall. Mort le 14 novembre 1869 à Munich. XIXᵉ siècle. Suisse.
Peintre de paysages animés, paysages.
Il fit des études à Bâle, puis fut élève de J. G. Steffan à Munich et de Rud. Koller à Zurich. Il a subi l'influence de Böcklin.
Musées : BÂLE : *Cascade*.
Ventes Publiques : LUCERNE, 11 juin 1951 : *Berger et troupeau* 1859 : CHF 1 900 – LUCERNE, 15 nov. 1974 : *Paysage montagneux* : CHF 2 200 – COLOGNE, 18 nov. 1982 : *Paysage de Suisse*, h/t (45x60) : DEM 4 000.

SCHIESSL Johann Karl
Mort en 1828. XIXᵉ siècle. Actif à Baden (près de Vienne). Autrichien.
Peintre.
Le Musée municipal de Vienne conserve de lui *La nouvelle salle de redoute à la Hofburg*.

SCHIESTL Heintich ou Heinz
Né le 23 février 1864 à Wurzbourg. XIXᵉ-XXᵉ siècles. Allemand.
Sculpteur de sujets religieux, bas-reliefs.
Il fut élève de Syrius Eberle à l'Académie des Beaux-Arts de Munich. Il travailla à Wurzbourg.
Il exécuta des bas-reliefs d'autel pour l'église des Franciscains de Wurzbourg.

SCHIESTL Matthäus, l'Aîné
Né le 1834. Mort en 1915. XIXᵉ-XXᵉ siècles. Allemand.
Graveur de portraits.
Il était le père de Heinrich, Matthäus le Jeune, et Rudolf Schiestl. Il travailla à Salzbourg et, à partir de 1863 à Wurzbourg.

SCHIESTL Matthäus, le Jeune
Né le 27 mars 1869 à Gingl (près de Salzbourg). Mort en 1939. XIXᵉ-XXᵉ siècles. Allemand.
Peintre de compositions religieuses, paysages animés, graveur.
Il était fils de Matthäus Schiestl l'Aîné et frère de Heinrich et Rudolf. Il fut élève de Wilhelm von Diez et de Ludwig von Löfftz à l'Académie des Beaux-Arts de Munich.
Il a peint des tableaux d'autels dans un style ancien pour les églises de Sankt-Bonno à Munich, Sankta-Elisabeth à Bonn, Sankta-Maria à Kaiserslautern.

VENTES PUBLIQUES : COLOGNE, 20 mars 1981 : *Nuit de Noël*, techn. mixte/pan. (50x39,5) : **DEM 6 500** – VIENNE, 29-30 oct. 1996 : *Chapelle de montagne avec personnages 1922*, h/pan. (59,7x39,2) : **ATS 126 500**.

SCHIESTL Rudolf
Né le 8 août 1878 à Wurzbourg. Mort le 30 janvier 1931 à Nuremberg. XXᵉ siècle. Allemand.
Peintre de genre, scènes typiques, graveur, illustrateur.
Fils de Matthäus Schiestl l'aîné et frère de Heinrich et Matthäus le Jeune. Il fut élève de Gabriel von Hackl et Franz von Stuck à l'Académie des Beaux-Arts de Munich. En 1899, il étudia aussi à Innsbruck. Il fit ensuite un voyage d'étude en Italie. En 1916, il épousa l'écrivain Margarete Bentlage. En 1917-1918, il a illustré le Journal de guerre de Lille. À partir de 1908, il fut professeur à l'École des Beaux-Arts de Nuremberg, où il se fixa.
Il a surtout peint et gravé des scènes de la vie paysanne.

SCHIESZL Ferdinand
Né en 1721 à Vienne. XVIIIᵉ siècle. Autrichien.
Peintre.
Il travailla à partir de 1753 à Temesvar et à partir de 1761 il vécut à Arad. Il est l'auteur du principal tableau d'autel de l'église des Franciscains de Temesvar.

SCHIETERE Theodor de
Né en 1807 à Bruxelles. XIXᵉ siècle. Belge.
Peintre.
Il travailla à Rome de 1838 à 1848 et de 1849 à 1858.

SCHIETTINI Giuseppe
XVIIᵉ siècle. Actif à Castello di Villore. Italien.
Peintre.
Il travailla à Florence. L'église Saint-François de Pistoie conserve de lui une *Nativité*.

SCHIETZOLD August Robert Rudolf
Né le 4 juillet 1842 à Dresde. Mort le 6 septembre 1908 à Munich. XIXᵉ-XXᵉ siècles. Allemand.
Peintre de paysages, marines, paysages d'eau.
Il fut élève de Ludwig Richter à l'Académie des Beaux-Arts de Dresde, de Adolf Lier, Eduard Schleich à l'Académie de Munich.
MUSÉES : DRESDE : *Lac de Sternberg – Île de Capri* – LEIPZIG : *Lac de Sternberg*.

SCHIEVELBEINE Hermann Friedrich Anton
Né le 18 novembre 1817 à Berlin. Mort le 6 août 1867 à Berlin. XIXᵉ siècle. Allemand.
Sculpteur et architecte.
Il fit d'abord des études pour la peinture à l'Académie de Berlin et y obtint un grand prix. Cependant, attiré par la sculpture, il devint l'élève de Wideman et se consacra à cet art et à l'architecture. On cite particulièrement de lui des statues à Konigsberg de *Luther* et de *Melanchton*, et à Berlin : *Pallas enseigne au jeune homme l'usage des armes*, *L'ensevelissement de Pompéi*, *Pégase*, le monument du *baron de Stein*. Sa renommée lui valut d'être appelé à Saint-Pétersbourg, où il procéda à la reconstruction du palais d'Hiver. On lui doit également deux importantes peintures : *Soir d'hiver* et *Soir d'été*.

SCHIEVELKAMP Helmuth
Né le 15 avril 1849 à Berlin. XIXᵉ siècle. Actif à Berlin. Allemand.
Sculpteur.
On lui doit la fontaine de Bismarck à Flensbourg.

SCHIFALDO Gerardo
XVIIᵉ siècle. Italien.
Peintre.
Il fut en 1620 élève de Pietro Ant. Novelli à Monreale.

SCHIFANO Mario
Né en 1934 à Homs (Tripoli, Libye). Mort le 26 janvier 1998 à Rome. XXᵉ siècle. Italien.
Pastelliste, peintre de technique mixte, peintre de collages.
Il vivait et travaillait à Rome. Avec son père, archéologue, il collabora à la restauration d'œuvres du Musée Étrusque de la Villa Giulia. Il commença à peindre, en autodidacte, à la fin des années cinquante. Il participa à des expositions collectives, dont : 1965, Biennale de São Paulo ; 1967 Tokyo, exposition d'Art italien contemporain, musée d'Art moderne ; 1969 Vienne, Innsbruck, *Aspects d'Italie* ; 1970 Lausanne, IIIᵉ Salon international des Galeries Pilotes, musée cantonal ;… jusqu'à : 1985 Paris, Nouvelle Biennale ; etc. Il a participé aux Prix Apollinaire, Marzotto.

Il montrait des ensembles de peintures dans des expositions personnelles : 1963 Paris ; 1963, 1964, 1965 Rome ; 1965, 1967, 1968 Milan ;… jusqu'à : 1980 Rome, Chalcographie nationale ; Cesena, Galerie communale d'art ; 1981 Bologne, Galerie De'Foscherari ; 1982 Modène, Galerie Emilio Mazzoli ; Ravenne, Pinacothèque communale ; Turin, Galerie Tucci Russo ; 1983 Messine, Sala di Rappresentanza ; Milan, Bergamini ; New York, Galerie Annina Nosei ; 1984 Modène, Galerie Emilio Mazzoli ; Venise, Piombi ; 1985 Lyon, Musée Saint-Pierre d'Art Contemporain ; 1988 Paris ; 1992-1993 Saint-Priest, centre d'Art contemporain ; etc. Schifano utilisait toutes sortes de techniques et les associait. En particulier, il a expérimenté les propriétés graphiques mécaniques de la publicité, ou lumineuses du néon. En 1960, il débuta par une période influencée par le pop art américain, cherchant à fixer, sur des panneaux monochromes, les archétypes de la civilisation contemporaine, éléments de paysage urbain avec ses signalisations. À la suite d'un voyage aux États-Unis, et impressionné par l'œuvre de Franz Kline, en 1962, 1964, il a exploité le graphisme des lettres d'imprimerie et logos publicitaires, Esso, Coca-Cola, non à des fins de critique sociologiques, mais en tant que structures primaires de la perception pure. Autour de 1965, il a commencé, en accord avec la trans-avant-garde, à introduire dans ses peintures des citations-allusions à des avant-gardes historiques, à Van Gogh, Monet, au *Futurisme revisité*. Dans cette même période, sa réflexion sur l'introduction, dans la fixité de la peinture, du temps et du mouvement dans l'espace l'a amené à utiliser la disponibilité du polaroïd. À partir de 1980, il a adopté une technique très gestuelle, avec laquelle il accumulait plusieurs esquisses différentes sur la même toile, en 1982 les *Jardins botaniques*, en 1988, 1989 les *Paysages*. Le résultat, évidemment très spontané, reste très savoureux, graphiquement et chromatiquement.
Dans ses premières périodes, les interventions colorées ne citaient qu'à peine déchiffrables des emprunts à la réalité ; ensuite, pour le plaisir de peindre des « choses », Schifano y a introduit quelques figures stéréotypées : cheval et cavalier, poisson, bicyclette, danseur. Traversant ses périodes successives, la peinture de Schifano s'est fixé deux règles : une frontalité parfaite, aucune profondeur, la surface de la toile représente l'espace ; la couleur étalée par secteurs sur l'espace de la toile représente le temps, temps de son étalement par le peintre, temps de sa lecture par le public.
■ J. B.

BIBLIOGR. : In : *Catalogue du III Salon International des Galeries Pilotes*, Lausanne, Musée Cantonal, 1970 – divers : *Mario Schifano*, Parme, 1974 – Achille Bonito Oliva, in : *Catalogue de la Nouvelle Biennale*, Paris, 1985 – Catalogue de l'exposition *Mario Schifano : Vert Physique*, Aoste, Tour Fromage, 1988, bonne documentation – in : *Diction. de l'Art Mod. et Contemp.*, Hazan, Paris, 1992.

VENTES PUBLIQUES : MILAN, 9 avr. 1970 : *Amour vrai* : **ITL 700 000** – MILAN, 9 mars 1972 : *Composition* : **ITL 1 000 000** – MILAN, 5 mars 1974 : *Particolare di deserto* : **ITL 750 000** – ROME, 18 mai 1976 : *Coca-Cola 1962*, émail/cart. (70x53) : **ITL 800 000** – MILAN, 16 nov. 1976 : *Pauvres cœurs, n° 5*, past. et collage (100x70) : **ITL 330 000** – ROME, 19 mai 1977 : *A La Balla 1965*, h/t (150x96) : **ITL 2 400 000** – LONDRES, 2 déc. 1980 : *Baci Perygina 1967-1968*, techn. mixte/t (200x100) : **GBP 2 200** – ROME, 11 juin 1981 : *Gris 402 1961*, h/t (109x148) : **ITL 7 500 000** – MILAN, 14 juin 1983 : *Insegna 7E 8E 1961*, h/cart. entoilé (110x150) : **ITL 11 000 000** – ROME, 23 avr. 1985 : *Sans titre 1963*, cr. (70x100) : **ITL 2 400 000** – ROME, 18 mars 1986 : *Per costruzione di oasi*, acier, multiple (H. 245) : **ITL 1 800 000** – MILAN, 9 déc. 1986 : *En plein air after New York 1964*, h. et verni/pap. mar./t (126x254) : **ITL 20 500 000** – ROME, 7 avr. 1988 : *Champ de céréales 1984*, vernis/pap. mar./t (160x190) : **ITL 10 000 000** – MILAN, 8 juin 1988 : *Sans titre 1962*, vernis/t (74,5x52,5) : **ITL 2 400 000** – ROME, 15 nov. 1988 : *En direct de la lune*, techn. mixte/t (50x60) : **ITL 950 000** – ROME, 15 nov. 1988 : *Grande angolo-alto 1960*, acryl./t (80x130) : **ITL 13 000 000** – MILAN, 14 déc. 1988 : *Coca-Cola 1962*, vernis/pap./pan. (100x69) : **ITL 13 500 000** – MILAN, 20 mars 1989 : *Esso 1964*, feutre/pap. (140x90) : **ITL 15 000 000** – ROME, 17 avr. 1989 : *Décembre 1883, Dresde 1970*, néon, feutre et acryl./t préparée (200x350) : **ITL 45 000 000** – PARIS, 29 sep. 1989 : *Informazione 1985-1986*, h/t (50x50) : **FRF 8 000** – PARIS, 8 oct. 1989 : *Via delle*

Mantelatte 1988, acryl./pap. (100x70) : **FRF 28 000** – Rome, 6 déc. 1989 : *Énergie* 1961, h/pap./t (120x100) : **ITL 28 750 000** – Paris, 18 fév. 1990 : *Sole* 1974, acryl./t (120x120) : **FRF 35 000** – Milan, 27 mars 1990 : *Monochrome bleu*, feutre sur pap. entoilé (110x110) : **ITL 23 500 000** – Milan, 13 juin 1990 : *Éléments du paysage*, h/t (116x89) : **ITL 27 000 000** – Rome, 30 oct. 1990 : *Signalétique n° 2* 1961, feutre/pap./t (130x120) : **ITL 29 000 000** – Paris, 8 nov. 1990 : *Jardin botanique* 1982, acryl./t (203x300) : **FRF 50 000** – Lucerne, 24 nov. 1990 : *La Bicyclette*, acryl./t (100x100) : **CHF 3 300** – Rome, 9 avr. 1991 : *Sigle d'énergie – Esso* 1964, vernis/pap./t (140x90) : **ITL 25 000 000** – Zurich, 16 oct. 1991 : *Paysage* 1989, h/t (45x45) : **CHF 1 600** – Milan, 14 nov. 1991 : *Lys d'eau* 1985, h. et vernis/t (81x111) : **ITL 8 000 000** – Rome, 3 déc. 1991 : *Vénus de Milo* 1964, acryl./pan. (90x74) : **ITL 16 000 000** – Milan, 14 avr. 1992 : *Romazzano – La maison de Alighiero* 1988, vernis et acryl./t (260x200) : **ITL 8 000 000** – Rome, 12 mai 1992 : *Personnage en mouvement* 1965, feutre/pap./t (160x130) : **ITL 11 000 000** – Milan, 23 juin 1992 : *Détail du paysage* 1969, vernis et collage/pap. entoilé (151,5x99) : **ITL 5 200 000** – Milan, 9 nov. 1992 : *Coca-cola* 1962, techn. mixte/pap. (70x100) : **ITL 6 500 000** – Munich, 1er-2 déc. 1992 : *Champ de blé*, acryl./t (69,5x99,5) : **DEM 2 415** – Milan, 15 déc. 1992 : *Toutes les étoiles*, h/t/Plexiglas (176x159) : **ITL 14 500 000** – Lucerne, 15 mai 1993 : *Sans titre*, acryl./t (70x50) : **CHF 2 350** – Rome, 27 mai 1993 : *Corps en mouvement et en équilibre* 1964, h/t, trois panneaux (200x300) : **ITL 38 000 000** – Rome, 30 nov. 1993 : *Jets d'eau*, vernis/pap./t (160x190) : **ITL 10 350 000** – Milan, 9 mars 1995 : *Tout étoilé*, acryl./t (120x120) : **ITL 2 070 000** – Rome, 28 mars 1995 : *N° 1 des archives du futurisme* 1965, h/t (160x115) : **ITL 29 900 000** – Milan, 20 mai 1996 : *Esso*, vernis/pap. mar./t (120x180) : **ITL 8 050 000** – Milan, 28 mai 1996 : *Paysage*, collage et techn. mixte/pap. (100x70) : **ITL 1 150 000** – Milan, 28 mai 1996 : *Porte*, acryl. et vernis/t (120x120) : **ITL 11 500 000** – Milan, 25 nov. 1996 : *Acerbe*, vernis/t (80x100) : **ITL 2 415 000** – Milan, 10 déc. 1996 : *Grand Vert* 1960, vernis/t (150x150) : **ITL 25 047 000** – Milan, 24 nov. 1997 : *Lys d'eau (à moi et toi)*, acryl./t (95x207,5) : **ITL 13 800 000**.

SCHIFERT
XVIIe siècle. Actif sans doute au XVIIe siècle. Italien.
Peintre.
La Galerie Sabauda à Turin garde de lui une *Sainte Famille* qui révèle l'influence de l'École de Bologne.

SCHIFF Jeanne Henriette. Voir **DUBERTRAND-SCHIFF**

SCHIFF Mathias
Né en 1862 à Rethel-les-Sierck (Moselle). Mort en 1886 à Nancy (Meurthe-et-Moselle). XIXe siècle. Français.
Sculpteur de monuments, statues, peintre.
Il fut élève de Charles Pétre, Émile (?) Thomas et Alexandre Falguière.
Malgré sa disparition prématurée, il a laissé quelques réalisations importantes, conservées au musée des Beaux-Arts de Nancy.

Musées : Nancy (Mus. des Beaux-Arts) : *Portrait de l'auteur à l'âge de vingt-trois ans*, peint. – *Projet de la statue équestre du duc René II* – *Statue équestre du duc René II* – *Le général Henaion* – *Victor Poirel* – *Daphnis et Chloé*.

SCHIFF Robert
Né le 17 janvier 1869 à Vienne. XIXe-XXe siècles. Autrichien.
Peintre de figures, portraits.
Il fut élève de l'Académie des Beaux-Arts de Berlin, poursuivit sa formation à Munich et à Paris avec Benjamin-Constant et Jean-Paul Laurens. De 1905 à 1907, il travailla à Londres. Il se fixa à Vienne.
Ventes Publiques : Versailles, 5 mars 1989 : *Le modèle dans l'atelier* 1904, h/pan. (41x55) : **FRF 30 000**.

SCHIFFAUER Johann
XVIIIe-XIXe siècles. Autrichien.
Peintre de fleurs.
Il est surtout connu pour ses peintures de fleurs sur porcelaine à la Manufacture de Vienne de 1778 à 1829.

SCHIFFELERS Grégoire
XVIIe siècle. Belge.

Sculpteur.
Il était actif à Venloo. Il livra en 1634 le projet d'un autel pour la cathédrale de Liège. Certaines similitudes incitent à rapprocher SCHIFFELERS Grégoire et SCHYSELER Gregorius.

SCHIFFER Anton
Né le 18 août 1811 à Graz. Mort le 13 juin 1876 à Vienne. XIXe siècle. Autrichien.
Peintre de paysages animés, paysages de montagne, paysages d'eau.
Il était le petit-fils de Matthias Schiffer, et fut élève de l'Académie de Vienne.
Musées : Graz : *Lac* – Vienne : *Le Schneeberg et le Hollental avec le Kaiserbrunnen*.
Ventes Publiques : Vienne, 14 nov. 1950 : *Paysage alpestre* 1846 : **ATS 2 500** – Vienne, 14 juin 1966 : *Vue de Ischl* : **ATS 30 000** – Vienne, 16 sep. 1969 : *Vue de Heiligenblut* : **ATS 30 000** – Vienne, 22 sep. 1970 : *Paysage montagneux avec lac* : **ATS 32 000** – Vienne, 27 mai 1974 : *Paysage escarpé* 1844 : **ATS 110 000** – Cologne, 26 mars 1976 : *Paysage alpestre* 1872, h/t (35x42) : **DEM 3 500** – Vienne, 14 juin 1977 : *Vue de Berchtesgaden* 1842, aquar. (26x33) : **ATS 32 000** – Vienne, 15 mars 1977 : *Vue de Fusch* 1868, h/cart. (28x37,5) : **ATS 100 000** – Vienne, 19 juin 1979 : *Paysage alpestre*, h/t (50,5x63,5) : **ATS 45 000** – Vienne, 19 mai 1981 : *Paysage du Tyrol* 1868, h/t (31x40) : **ATS 70 000** – Londres, 8 juin 1983 : *Vue d'une ville au bord d'un lac alpestre* 1868, h/cart. (40,5x54) : **GBP 3 400** – New York, 29 oct. 1986 : *Vue d'Ischl* 1865, h/pan. (38,5x48,2) : **USD 7 500** – Heidelberg, 14 oct. 1988 : *Voyageur près d'un lac de montagne*, h/pan. (34x42) : **DEM 1 900** – Cologne, 15 oct. 1988 : *Vue du lac de Traun*, h/t (35x48) : **DEM 4 000** – Munich, 7 déc. 1993 : *Château en Autriche* 1864, h/cart. (49x64) : **DEM 23 000** – New York, 17 jan. 1996 : *Devant les grilles du palais* 1864, h/cart. (49,5x63,8) : **USD 9 775** – Vienne, 29-30 oct. 1996 : *Berchtesgaden et les monts Watzmann au loin* 1869, h/t (96,5x126) : **ATS 333 500**.

SCHIFFER Arthur
Né le 18 janvier 1885 à Esseg. XXe siècle. Hongrois.
Peintre de portraits, paysages.
Il fit ses études à Budapest et à Paris. Il s'établit à Budapest.

SCHIFFER Ethel Bennett
Née le 10 mars 1879 à Brooklyn (New York). XXe siècle. Américaine.
Peintre, graveur.
Elle fut élève de l'Art Students' League de New York. Elle était membre de la Société des Artistes Indépendants, de la Ligue Américaine des Artistes Professeurs, de la Fédération Américaine des Arts.

SCHIFFER Franz Josef
XIXe siècle. Actif à Graz. Autrichien.
Peintre.
Il était le fils de Matthias Schiffer. Il fut peintre de décors aux théâtres de Klagenfurt et de Bruck.

SCHIFFER Josef. Voir **SCHIEFFER**

SCHIFFER Matthias
Né en 1744 à Weiz (Styrie). Mort en 1827 à Graz. XVIIIe-XIXe siècles. Autrichien.
Peintre d'intérieurs d'églises, fresquiste.
Il a peint de nombreuses fresques et des tableaux pour les églises en Styrie.
Il est le dernier représentant du style baroque de cette région.
Ventes Publiques : Berne, 26 oct. 1988 : *Intérieur d'une cathédrale gothique*, h/t (61x77) : **CHF 6 500**.

SCHIFFERDECKER Heinz
Né le 13 juillet 1889 à Ludwigshafen. Mort le 21 janvier 1924 à Mannheim. XXe siècle. Allemand.
Peintre.

SCHIFFERL Josef
XVIIIe siècle. Yougoslave.
Peintre.

SCHIFFERLE Franz
XVIIe siècle. Actif à Lauingen en 1692. Allemand.
Sculpteur.

SCHIFFERLE Klaudia
Née en 1955. XXe siècle. Suisse.
Peintre de figures, natures mortes, peintre à la gouache, dessinatrice.

MUSÉES : LAUSANNE (Mus. canton.) : *Sans titre* 1988, ronde-bosse techn. mixte.
VENTES PUBLIQUES : LUCERNE, 24 nov. 1990 : *Sans titre*, gche/pap. (41x59) : **CHF 4 400** – LUCERNE, 26 nov. 1994 : *Femme au masque*, cr./pap. (42x30) : **CHF 2 000** – LUCERNE, 20 mai 1995 : *Sans titre – Composition aux tasses*, gche et peint. or/pap. (24x33,6) : **CHF 840** – LUCERNE, 8 juin 1996 : *Sans titre* 1983, craie/pap. (46x62) : **CHF 1 450**.

SCHIFFI Ezio
Né le 15 septembre 1859 à Valenza. XIX^e-XX^e siècles. Italien.
Peintre, sculpteur. Orientaliste.
Il était autodidacte. Il travailla à Munich, en 1892 à Paris, à Constantinople et à Rome.
MUSÉES : LYON (Mus. Saint-Pierre) : *L'enfant trouvé*.

SCHIFFLIN Georg Heinrich
Né en 1666. Mort en 1745. XVII^e-XVIII^e siècles. Actif à Augsbourg. Allemand.
Graveur au burin.
Il travailla presque exclusivement pour l'éditeur Jer. Wolff et grava surtout des vues d'Augsbourg et des portraits d'évêques.

SCHIFFMANN Johann Jost
Mort le 9 décembre 1723 à Hergiswald (près de Lucerne). XVIII^e siècle. Suisse.
Peintre d'armoiries.

SCHIFFMANN Jost Joseph Niklaus
Né le 30 août 1822 à Lucerne. Mort le 11 mai 1883 à Munich. XIX^e siècle. Suisse.
Peintre de genre, paysages, architectures.
Il se fixa à Munich vers 1850 et y fut élève d'Ed. Gerhardt.
MUSÉES : SAINT-GALL : *Paysage du Tyrol* – WINTERTHUR (Mus.) : *Rivage de la mer avec ruines – Vue du Rigi*.
VENTES PUBLIQUES : VIENNE, 15 mars 1977 : *Dimanche au Prater*, h/t (73,5x99,5) : **ATS 28 000** – LUCERNE, 7 nov. 1980 : *Paysage de l'Oberland bernois*, h/cart. mar./pan. (30,5x39,5) : **CHF 5 000** – VIENNE, 17 fév. 1981 : *Allée boisée*, h/t (73,5x100) : **ATS 14 000** – ZURICH, 24 nov. 1993 : *Vue nocturne d'une place d'une ville* 1860, h/pan. (45x32,5) : **CHF 6 900** – ZURICH, 2 juin 1994 : *Musicien au clair de lune* 1854, h/pan. (58x38) : **CHF 7 475**.

SCHIFFNER Anton
Né en 1811 à Graz. Mort en 1876. XIX^e siècle. Autrichien.
Peintre de paysages.
Élève de l'Académie de Vienne. Il eut de son vivant une certaine réputation.

SCHIFFNER Gottlieb
Né en 1755 à Groszschönau. Mort en 1795 à Dresde. XVIII^e siècle. Français.
Peintre.
Élève de l'Académie de Dresde avec Schenau. Il travailla de 1782 à 1784 à Varsovie. Il fut membre de l'Académie de Saint-Pétersbourg en 1787 ; il revint à Dresde en 1788. Il a peint des paysages, des portraits et a fait des copies de J. Vernet, de Krafft et de Bacciarelli.
MUSÉES : IELGAVA, ancien. en all. Mitau : *Le duc Pierre de Courlande – Le pasteur E. D. Werth – E. C. von der Recke, née von Kupffer – Le roi Stanislas Auguste de Pologne – Jeune juive* – ZITTAU : *Paysage*.

SCHIFFNER Johannes
Né le 24 juin 1886 à Hambourg. XX^e siècle. Allemand.
Sculpteur.
Il travailla à Berlin.
VENTES PUBLIQUES : COLOGNE, 7 déc. 1983 : *Danseuse*, bronze patine brun foncé (H. 57) : **DEM 2 500**.

SCHIJNDEL J. Van. Voir SCHENDEL

SCHIK Pieter. Voir SCHICK

SCHIKANEDER Jakub ou Jacob
Né le 27 février 1855 à Prague. Mort le 15 novembre 1924 à Prague. XIX^e-XX^e siècles. Tchèque.
Peintre de genre, scènes et paysages urbains animés, pastelliste. Réaliste, puis postimpressionniste.
Jakub Schikaneder faisait partie de la descendance du Viennois Emanuel Schikaneder, le librettiste de la *Zauberflöte* de Mozart. De 1891 à 1923, il fut professeur à l'École des Beaux-Arts de Prague.
En accord avec le courant réaliste qui précédait la génération impressionniste dans l'Europe du XIX^e siècle, Schikaneder traita d'abord des sujets sociaux dans une technique relativement académique appropriée : paysanne ramassant du bois mort, vieille femme dans la solitude, cérémonial autour de la mort, crime sordide de la misère. Dans les dernières années du siècle, quelques sujets intimistes, des amoureux, une femme devant la porte ouverte sur le printemps, marquaient d'une part l'abandon des sujets moralisateurs, d'autre part le passage à une technique nettement marquée par le passage de l'impressionnisme, bien que, paradoxalement, résolument cantonnée dans les atmosphères sombres des brouillards et crépuscules d'automne, de la neige des nuits d'hiver. Outre les vues urbaines sous l'éclairage borgne des réverbères ou la faible lueur noyée de la lune, Schikaneder s'est alors imposé dans le registre assez insolite des scènes d'intérieur nocturnes chichement éclairées à la chandelle. Pour traiter les éclats tremblants de ses sujets brumeux et flous, Schikaneder s'est créé une technique de petites touches ouatées, peut-être inspirée de la touche néo-impressionniste, comme on la trouve parfois chez Whistler. Une telle volonté de pénombre généralisée, à l'extérieur comme dans les intérieurs, implique un choix poétique, dont le climat profondément nostalgique apparenterait aussi la peinture de Schikaneder au symbolisme fin de siècle, à moins qu'il ne s'agisse d'y voir la célébration morose d'un pays de l'Europe centrale, plus accoutumé à des présences confinées et des lumières frileuses qu'à des corps glorieux dans l'éclat du soleil.
Si l'œuvre de Jakub Schikaneder connut une période d'occultation auprès du public tchécoslovaque du XX^e siècle, ce fut sans doute dû à l'exceptionnel épanouissement dans toute la Tchécoslovaquie comme nulle autre part des courants cubiste et surréaliste du début de siècle qui accaparèrent pour longtemps l'attention et l'intérêt. Dans un normal retour des choses, le temps est venu, grâce à l'exposition rétrospective de la Galerie nationale de Prague en 1998-1999, pour la redécouverte d'une œuvre discrète, message de la nostalgie et de la confidence. ■ J. B.
BIBLIOGR. : Tomas Vlcek : *Jakub Schikaneder 1855-1924 – Prague Painter of the Turn of the Century*, catalogue de l'exposition rétrospective, Galerie nationale, Prague, 1998-1999.
MUSÉES : PRAGUE (Mus. nat.).
VENTES PUBLIQUES : LONDRES, 6 juin 1990 : *Le marché de Noël à Prague*, h/t (59x43,5) : **GBP 1 980**.

SCHIKANEDER Konrad
Né le 24 janvier 1888 à Kitzingen. XX^e siècle. Allemand.
Peintre et graveur.
Il était actif à Munich.

SCHIKH Franz. Voir SCHICKH

SCHILBACH Christian ou Schildbach
Mort en 1742. XVIII^e siècle. Allemand.
Peintre de portraits.
Il travailla à Vienne et en 1714 à Bamberg, où il peignit trois portraits du prince électeur *Franz von Schönborn*. Il a fait à Gotha, où il travaillait à la cour, le portrait d'un prince arabe en 1727. La Bibliothèque de cette ville possède également le portrait qu'il a peint d'*Ernst Salomon Cyprian*.

SCHILBACH Heinrich Christian Friedrich
XVIII^e-XIX^e siècles. Actif à Altenbourg. Allemand.
Peintre.

SCHILBACH J. D.
XVIII^e siècle. Actif à Gotha vers 1727. Allemand.
Dessinateur.

SCHILBACH Johann Christian
Mort vers 1760. XVIII^e siècle. Actif à Gotha. Allemand.
Peintre.
Il a peint le portrait de la duchesse *Madeleine Auguste de Saxe-Gotha*.
VENTES PUBLIQUES : LONDRES, 7 déc. 1962 : *Le Forum* : **GNS 420**.

SCHILBACH Johann Heinrich
Né en 1798 à Barchfeld. Mort le 9 mai 1851 à Darmstadt. XIX^e siècle. Allemand.
Peintre et graveur.
Élève de Primavesi. Il a gravé des vues d'Athènes. En 1828, il fut nommé peintre de la cour et du théâtre à Darmstadt. Le musée de Berlin conserve un *Paysage* de lui, celui de Darmstadt, un *Castel Gandolfo*, et le musée Thorwalsen à Copenhague, deux études peintes de la campagne romaine. Son œuvre gravé est important.
VENTES PUBLIQUES : PARIS, 3 nov. 1944 : *Paysages*, deux peint. :

FRF 3 050 – LONDRES, 12 oct. 1967 : *Le Forum vu de l'Arc de Trajan* : **GNS 850** – LONDRES, 28 nov. 1985 : *Un sentier escarpé et boisé*, cr. et pl. (35,7x27,6) : **GBP 1 600**.

SCHILCHER
XVIIIe siècle. Actif à Eggenbourg. Allemand.
Sculpteur.

SCHILCHER Anton von
Né en 1795 à Mindelheim. Mort le 4 mars 1827 à Paros. XIXe siècle. Allemand.
Peintre de genre, de sujets militaires et graveur.
Il fit ses études à Munich. Entré au service de l'armée bavaroise, il accompagna le général Heydegger en Grèce.

SCHILCHER Friedrich
Né en 1811 à Vienne. Mort le 6 mai 1881 à Vienne. XIXe siècle. Autrichien.
Peintre de genre, de portraits et décorateur.
Élève de l'Académie de Vienne. Le musée de Vienne conserve de lui *Un satyre*.
MUSÉES : BRUNN : *Chérubin* – RIGA : *Portrait d'homme* – *Un Slovaque* – VIENNE (Acad.) : *Jeune fille* – *Portrait d'enfant* – VIENNE (Mus. historique) : *Portrait de Ferdin. Raimund*.
VENTES PUBLIQUES : LONDRES, 22 juin 1983 : *Jeune fille à la guirlande de fleurs* (portrait présumé de Fanny Elssler) 1853, h/t (103x80,5) : **GBP 1 200**.

SCHILCHER Jacob
Né le 14 mars 1763 à Ammergau. Mort le 31 mars 1827 à Vienne. XVIIIe-XIXe siècles. Travailla à Vienne. Autrichien.
Peintre.

SCHILD Bartholomäus Franz
Né en 1749 à Bonn. XVIIIe siècle. Allemand.
Peintre d'histoire, fleurs et fruits.

SCHILD Carl
Né en 1831 à Vienne. Mort le 22 juillet 1906 à Vienne. XIXe siècle. Autrichien.
Sculpteur, peintre de portraits.
Il fut élève de Frantz Dobiaschofsky, Franz Bauer, Josef Kässmann, Hanns Gasser à l'Académie des Beaux-Arts de Vienne. Le nouvel Hôtel de Ville de Vienne conserve de lui le *Portrait du bourgmestre Dr. Andreas Zelinska*.

SCHILD Charlotte Rebekka, plus tard épouse **Damiset**
Née en 1734 à Francfort-sur-le-Main. XVIIIe siècle. Allemande.
Graveur.
Fille de Christian Lebrecht Schild, elle fut graveur d'armoiries à Hanau et à Paris.

SCHILD Christian Lebrecht
Né en 1711 à Harbourg (Bavière). Mort le 3 octobre 1751 à Francfort-sur-le-Main. XVIIIe siècle. Allemand.
Graveur.
Travaillant à Francfort-sur-le-Main depuis 1733, il gravait sur pierres fines et était également médailleur.

SCHILD Eduard
Né le 18 janvier 1878 à Brienz (canton de Berne). Mort en 1944. XXe siècle. Suisse.
Peintre de paysages.
Il a surtout travaillé à Brienz.

Ed. Schild

VENTES PUBLIQUES : PARIS, 19 mars 1990 : *Place à Hyères* 1931, h/t (54x65) : **FRF 7 500** – BERNE, 12 mai 1990 : *Maison paysanne*, h/t (44x52) : **CHF 900**.

SCHILD H. D.
Né le 1er septembre 1872 à La Haye. XIXe-XXe siècles. Hollandais.
Peintre.
Il fut élève de l'Académie Royale des Beaux-Arts de La Haye.

SCHILD Johann Erich
XVIIe siècle. Actif à Hanovre entre 1678 et 1695. Allemand.
Graveur de monnaies.

SCHILD Johann Matthias
Né le 23 octobre 1701 à Düsseldorf. Mort le 28 novembre 1775 à Bonn. XVIIIe siècle. Allemand.

Peintre de portraits, animaux.
Il était peintre à la Cour des princes Clémens August et Max Friedrich.

SCHILD Maria Helena Florentina
Née en 1745 à Bonn. Morte en 1827 à Bonn. XVIIIe-XIXe siècles. Allemande.
Peintre d'histoire.
Elle fut élève de son père Johann Matthias et membre de l'Académie de Düsseldorf.

SCHILD Mathäus
Né le 22 octobre 1872 à Brienz (canton de Berne). XIXe-XXe siècles. Suisse.
Peintre de paysages.
Sans doute parent de Eduard Schild.

SCHILD Peter
Né le 23 octobre 1852 à Brienz (canton de Berne). Mort le 9 février 1878 à Brienz (canton de Berne). XIXe siècle. Suisse.
Graveur sur bois.

SCHILDBACH Christian. Voir **SCHILBACH**

SCHILDE Emil August
Né le 23 août 1869 à Breitenbach. XIXe-XXe siècles. Allemand.
Peintre, graveur.
Il étudia à Munich et fut élève de Léon Pohle, Ferdinand Pauwels à l'Académie des Beaux-Arts de Dresde. Il s'établit à Dresde.

SCHILDER Andrei Nicolajevitch ou **Childer**
Né en 1861. Mort en 1919. XIXe-XXe siècles. Russe.
Peintre de paysages, paysages d'eau, dessinateur.
Il fut élève d'Ivan Schichkin. En 1903, il devint académicien.
MUSÉES : MOSCOU (Gal. Tretiakov) : *L'escarpement au-dessus de la rivière* – *Pinède près de la mer* – une feuille d'études.
VENTES PUBLIQUES : LONDRES, 20 fév. 1985 : *Paysage d'hiver au crépuscule* 1915, h/t (79x117) : **GBP 6 000** – LONDRES, 13 fév. 1986 : *Paysage d'été*, h/t (70,5x105,5) : **GBP 3 000** – NEW YORK, 24 mai 1989 : *Cottages à toits de chaume au bord d'une rivière*, h/t (72,4x106,9) : **USD 6 050** – LONDRES, 5 oct. 1989 : *Cours d'eau en forêt* 1886, h/cart. (94x63) : **GBP 6 050** – LONDRES, 14 déc. 1995 : *Nuages en montagne*, h/pan. (32x46,5) : **GBP 2 070**.

SCHILDER Nicolai Gustavovitch ou **Childer**
Né en 1828. Mort en 1898. XIXe siècle. Russe.
Peintre de genre et de batailles.
Élève de l'Académie de Saint-Pétersbourg, il devient académicien en 1861. La Galerie Tretiakov, à Moscou, possède un de ses tableaux : *La Séduction*.

SCHILDER VON BABINBERG Johann
Né à Oppenheim. XIVe siècle. Allemand.
Peintre.
Ce primitif allemand peignit un tableau pour le maître-autel de la cathédrale de Francfort en 1382.

SCHILDGE Marc
Né en 1953 à Paris. XXe siècle. Français.
Peintre.
En 1981, il a bénéficié d'une bourse de la Fondation Nationale des Arts Graphiques et Plastiques de Paris. Il participe à quelques expositions collectives, dont : 1980 Paris, galerie Peinture Fraîche ; 1984, 1985 Salon de Montrouge ; 1984 Paris, Salon de la Jeune Sculpture ; 1985 Villeparisis, *Travaux sur papier* ; 1987 Paris, *Carte blanche à l'Association des amis du Centre Georges Pompidou* ; etc. En 1985, la galerie Le Roman de Paris lui a consacré une exposition personnelle.
Dans ses débuts encore incertains, il peint des panneaux constitués de multiples éléments abstraits très colorés, aux effets agréablement décoratifs.

SCHILDKNECHT Georg
Né le 30 avril 1850 à Furth. XIXe-XXe siècles. Allemand.
Peintre de genre, figures, portraits.
Il travailla à Munich, Leipzig, Nuremberg, et à Paris, où il exposait au Salon des Artistes Français, reçut 1909 une mention honorable.
MUSÉES : MUNICH (Pina.) : *Tête de vieille femme de Dachau*.

SCHILDKNECHT Hans
Né le 1er janvier 1871 à Furth. XIXe-XXe siècles. Allemand.
Peintre.
Sans doute apparenté à Georg Schildknecht. Il fut élève de Nicolas Gysis et Wilhelm von Diez à l'Académie des Beaux-Arts de Munich.

SCHILDKNECHT Hans ou **Schiltknecht**
xvᵉ siècle. Actif à Hambourg en 1481. Allemand.
Peintre.

SCHILDKNECHT Johann Reinhold
xviiᵉ siècle. Actif à Leipzig entre 1649 et 1673. Allemand.
Graveur au burin.
A fait des portraits.

SCHILDT Carl
Né le 5 décembre 1851 à Elmshorn. Mort le 1ᵉʳ mars 1920 à Hambourg. xixᵉ-xxᵉ siècles. Allemand.
Peintre de figures, paysages, graveur.
Il fut élève de Franz T. Grosse à l'Académie des Beaux-Arts de Dresde, de Karl Gussow à celle de Berlin. Il s'établit à Hambourg.

SCHILDT Johan Henrik ou **Schildte**
Né en 1678 à Copenhague. Mort le 20 août 1732 à Bispmotala. xviiiᵉ siècle. Suédois.
Peintre d'histoire, portraits, miniatures.
Il fu élève de D. Klöcker von Ehrenstrahl, du dessinateur Christoffer Klöcker et de David von Krafft.
Musées : Stockholm (Mus. d'antiquités nationales) : *Portrait de la duchesse de Hedwig Sophia von Holstein* – Uppsala (Mus. de l'Université) : *Le Couronnement du roi Frédéric Iᵉʳ* – *Le Couronnement de la reine Ulrika Eleonora*, aquarelles sur parchemin.

SCHILDT Martinus
Né le 29 août 1867 à Rotterdam. xixᵉ-xxᵉ siècles. Hollandais.
Peintre de genre, figures, intérieurs, natures mortes.
Il a exposé à Paris, obtenant une médaille d'argent en 1900 pour l'Exposition universelle.
Il se rattache à la tradition hollandaise, peignant des scènes de genre et d'intérieur.
Musées : La Haye (Stedeljk Mus.) : *Laitière* – Munich : *Buanderie* – Rotterdam : *Nature morte* – *Maison de paysan*.
Ventes Publiques : Dordrecht, 12 déc. 1972 : *Scène d'intérieur* : NLG 8 000.

SCHILER Michelangelo di Giuseppe et **Pietro Antonio**. Voir **SCHILLES**

SCHILGEN Philipp Anton
Né en 1792 à Osnabruck. Mort en 1857 à Munich. xixᵉ siècle. Allemand.
Peintre d'histoire.
Travailla à Düsseldorf avec Cornelius et accompagna ce maître à Munich en 1825. Il peignit, notamment, plusieurs sujets des tragédies d'Eschyle au Palais Royal, d'après les dessins de Schwanthaler. On cite aussi de lui à la nouvelle Pinacothèque de Munich, un *Enlèvement d'Hélène*, d'après un carton de Cornelius.

SCHILHABL Franz
Né le 19 mars 1824 à Elbogen. Mort le 30 décembre 1902 à Elbogen. xixᵉ siècle. Éc. de Bohême.
Peintre de paysages, paysages d'eau.
Il travailla à Eger de 1855 à 1885.
Musées : Eger : douze paysages – Elbogen : six paysages.
Ventes Publiques : Cologne, 25 nov. 1976 : *Paysage fluvial*, h/cart. (30,5x40) : DEM 1 300.

SCHILHER Plato Mathias
Né vers 1560 à Nuremberg. xviᵉ siècle. Actif à Hambourg. Allemand.
Dessinateur.
Il fut aussi médecin.

SCHILISS Jacob ou **Schilisz**. Voir **SCHILLES**

SCHILIZOFF Pavel Sawitch. Voir **CHILTSOFF**

SCHILKING Heinrich
Né le 25 novembre 1815 à Warendorf. Mort le 3 octobre 1895 à Oldenbourg. xixᵉ siècle. Allemand.
Peintre de paysages.
Élève de l'Académie de Düsseldorf. Alla en France, en Belgique, en Hollande. Il travailla à Brunswick, Oldenbourg, Düsseldorf. Le musée de Brême conserve de lui : *Ruines dans un paysage d'hiver*.

SCHILL Emil
Né le 3 février 1879 à Bâle. Mort en 1958 à Kerns. xxᵉ siècle. Suisse.
Peintre de genre, paysages animés, paysages, graveur, lithographe.

Il fut élève de Caspar Ritter à l'Académie des Beaux-Arts de Karlsruhe, de Paul Höcker à celle de Munich, puis de Jules Lefebvre et Robert Fleury à Paris.
Il était aussi graveur sur bois.
Musées : Bâle : *Vue sur le Bilstein, près de Langenbruck*.
Ventes Publiques : Berne, 30 avr. 1988 : *Paysage à Langenbruck 1947*, h/t (32x38) : CHF 2 700 – Lucerne, 30 sep. 1988 : *Les pics Widderfeld et Nünalphorn*, h/bois (32x38) : CHF 1 600 – Amsterdam, 25 avr. 1990 : *Berger et son fils donnant à manger au chien*, h/pan. (56x45) : NLG 5 750.

SCHILLE Johann
xviiᵉ siècle. Actif à Vienne. Autrichien.
Sculpteur sur bois.
A sculpté deux autels pour le monastère de Sainte-Croix.

SCHILLE Tobias
xviiᵉ siècle. Actif à Prague vers 1670. Tchécoslovaque.
Graveur.

SCHILLEMANS Corneille
Né le 9 septembre 1618 à Malines. Mort le 6 novembre 1689. xviiᵉ siècle. Éc. flamande.
Sculpteur.

SCHILLEMANS Franz ou **Schellemans**
Né en 1575 à Middelbourg. xviiᵉ siècle. Hollandais.
Dessinateur et graveur.
Il a surtout gravé des portraits et travaillé pour les libraires.

SCHILLEMANS Gaspar
Mort en 1670 à Malines. xviiᵉ siècle. Actif à Malines. Éc. flamande.
Peintre, décorateur, sculpteur.
En 1608 dans la gilde de Malines.

SCHILLER Benedikt
xviiiᵉ siècle. Actif à Rottau vers 1799. Allemand.
Peintre.
On lui doit un panneau d'autel représentant *Saint Nicolas* dans l'église de Rottersham.

SCHILLER Carl
xixᵉ siècle. Actif à Londres. Britannique.
Miniaturiste.
Il exposa à Londres de 1844 à 1867 deux miniatures à la Royal Academy et deux à Suffolk Street. On le cite en 1843 comme maître de George Sala.

SCHILLER Christophine. Voir **REINWALD**

SCHILLER Franz Bernhard ou **Schuller**
Né le 28 octobre 1815 à Ostritz. Mort le 13 mai 1857 à Hambourg. xixᵉ siècle. Allemand.
Sculpteur.
Élève de Jos. Gareis à Ostritz, de Schwanthaler à Munich et de Rietschel à Dresde. Il travailla à Hambourg à partir de 1842. On lui doit un buste en marbre du bourgmestre *Bartels*, qui se trouve à la Bibliothèque de l'Université de Hambourg.

SCHILLER Ida
Née en 1856 à Torna. xixᵉ-xxᵉ siècles. Hongroise.
Peintre de portraits, paysages.
Elle était active à Budapest.

SCHILLER Iris Sara
Née en 1955. xxᵉ siècle. Israélienne.
Sculpteur, sculpteur d'installations, dessinateur.
En 1994, elle a exposé au Credac/Galerie Fernand Léger d'Ivry-sur-Seine et au Frac (Fonds Régional d'Art Contemporain) du Languedoc-Roussillon à Montpellier.
Les créations d'Iris Sara Schiller n'ambitionnent pas tant un formalisme plastique et artistique que l'expression, sans cesse remise en question, du mythe primordial. Ses installations sont composées d'éléments façonnés, en bois ou en plâtre, schématiquement allusifs au corps humain, à une branche prolongée de bourgeons, à un œuf, etc., dont la simplicité tend à l'unité organique. Leur assemblage, création permanente de l'artiste qui renvoie aux origines et tente de rejouer à son compte la création du monde et de l'homme, correspond à une thématique biblique, avérée et précisée par les titres des œuvres : *Adam* ou *Péché originel*.
Bibliogr. : Paul Ardenne, in : *Art Press*, n° 192, Paris, juin 1994.
Musées : Paris (FNAC) : *Rites de deuil* 1995, sculpt.

SCHILLER Johann Felix von
Né en 1805 à Breslau. Mort le 31 janvier 1853 à Munich. xixᵉ siècle. Allemand.

Peintre de paysages.
Étudia d'abord le droit, puis s'adonna à la peinture. Après avoir travaillé à Munich, il prit la nature pour guide, s'inspirant particulièrement des sites des Alpes bavaroises. Le musée de Breslau conserve de lui *Lac de Chiem*.

SCHILLER Julius
XVIe siècle. Autrichien.
Dessinateur.

SCHILLER Leonardus
XVIIIe siècle. Actif à La Haye vers 1729. Hollandais.
Peintre.

SCHILLER Michael
Originaire de Breslau. XVIe siècle. Autrichien.
Peintre.
Il a peint le plafond de l'église paroissiale de Mérani.

SCHILLER Michelangelo di Giuseppe et Pietro Antonio. Voir SCHILLES

SCHILLES Jacob ou Schillis, Schilisz, Schiliss
XVIIIe siècle. Allemand.
Peintre.
Il travailla à la Manufacture de faïencerie de Hanau entre 1706 et 1718.

SCHILLES Michelangelo di Giuseppe ou Schiler ou Schiller
XVIIIe siècle. Éc. flamande.
Peintre de genre, animaux, natures mortes, graveur.
Il travailla à Naples, où il a peint une chambre de la maison du prince de S. Nicandro. Le seul tableau qu'on ait gardé de lui représente *La Sainte Trinité avec saint François d'Assise* à l'église de Saint-Bernard et Sainte-Marguerite à Naples.

SCHILLES Pietro Antonio ou Schiler ou Schiller
Né vers 1679. Mort en 1707 sans doute à Naples. XVIIe siècle.
Italien.
Peintre.
Il était le frère de Michelangelo Schilles et fut l'élève de Solimena. On lui doit des fresques dans les églises de Jésus et des saints Apôtres à Naples.

SCHILLI Anton
XVIIIe siècle. Allemand.
Sculpteur.
Il a décoré l'église d'Aklshausen.

SCHILLIG Joséphine
Née le 19 juillet 1846 à Altdorf. XIXe-XXe siècles. Suissesse.
Peintre de portraits, fleurs.
Elle fut élève de Xaver Schwegler, sans doute à Lucerne. À partir de 1894, elle vécut à Ebikon.

SCHILLIGER Félix Joseph ou Schillinger
Né en 1743. Mort le 5 octobre 1798. XVIIIe siècle. Actif à Stans.
Suisse.
Sculpteur sur bois.
Il a exécuté la décoration intérieure de l'église Saint-Martin à Schwyz-Dorf, et la grille du chœur au monastère de Stans.

SCHILLIGER Joseph Anton
Mort le 29 avril 1644 à Lucerne. XVIe-XVIIe siècles. Travaillait à Lucerne depuis 1595. Suisse.
Peintre verrier et orfèvre.
Il n'a comme peintre verrier qu'une valeur assez médiocre.

SCHILLINCK Emmerich
XVIe siècle. Allemand.
Sculpteur.
Le musée du Louvre à Paris conserve de lui *Monument funéraire du chantre de Lansteyn*.

SCHILLING Adam
XVIe siècle. Actif à Grossenhain. Allemand.
Peintre.
Il travailla à Freiberg en Saxe où il devint maître en 1594. Il fut au service de la cour de Saxe de 1605 à 1618.

SCHILLING Albrecht
Né en 1929 à Brême. XXe siècle. Allemand.
Peintre. Postcubiste, puis abstrait-géométrique.
Il est actif à Brême. À partir de 1946, il commença à peindre sans formation. En 1951, il voyagea en Italie et en Suisse ; en 1952, à Paris. En 1955, il figura au Salon des Réalités Nouvelles de Paris. Après une période influencée par le post-cubisme, après 1950, il

aborda l'abstraction pure, se rattachant librement au géométrisme.
BIBLIOGR. : Michel Seuphor, in : *Diction. de la peint. abstraite*, Hazan, Paris, 1957.

SCHILLING Alexander ou Shilling
Né en 1859 à Chicago. XIXe-XXe siècles. Américain.
Peintre de paysages, graveur.
Il était actif à New York. Participant à des expositions collectives, en 1901 il obtint une médaille d'or à Philadelphie, en 1904 une médaille d'argent à Saint Louis.

SCHILLING Alfons
Né à Vienne. XXe siècle. Actif aux États-Unis. Autrichien.
Auteur de performances, peintre. Réaliste-photographique. Groupe des Actionnistes Viennois.
Il est actif à New York.
Actionniste viennois, il a réalisé des mises en scène ritualisées, arrosant en 1963 le public du sang d'un agneau mort, jetant des œufs sur les murs puis mastiquant une rose. Depuis, il réalise également des peintures qui ont pu être rapprochées de l'hyper-réalisme.

SCHILLING Carl Friedrich Bernhard
Né en 1815 à Weimar. Mort le 12 septembre 1880. XIXe siècle.
Allemand.
Peintre de décors de théâtre.
Il travailla à Mayence à partir de 1855. Il était le père de Carl Halfdan.

SCHILLING Carl Halfdan
Né en 1835 à Oslo. Mort le 2 janvier 1907 à Mouseron. XIXe siècle. Actif en Belgique. Norvégien.
Peintre de genre, paysages.
Il reçut sa formation à Düsseldorf. Il devint moine barnabite dans un cloître belge.
MUSÉES : BERGEN.

SCHILLING Christian
XVIIe siècle. Allemand.
Peintre.
Il était le fils d'Adam Schilling.

SCHILLING Clotilde
Née en 1856 à Altenbourg. XIXe-XXe siècles. Allemande.
Peintre de paysages.
Elle travailla à Dresde.

SCHILLING Felix Nepomuk
Né le 16 avril 1742. Mort en 1808. XVIIIe siècle. Actif à Munich.
Allemand.
Peintre.
Il était le fils d'Ignaz Joseph Schilling. Il a décoré les théâtres d'Amberg et de Seefeld.

SCHILLING Frede
Né en 1928. XXe siècle. Danois.
Peintre, technique mixte, peintre de collages. Abstrait-matiériste.
À Thonon-les-Bains, il est représenté par la galerie Galise Petersen.
Il pratique une abstraction élégante, qui concilie une certaine construction structurale et des interventions informelles matiéristes, dans de sobres accords de gris et bruns teintés.

SCHILLING Friedrich Christian Hermann
Né le 11 janvier 1845 à Weimar. Mort le 5 décembre 1917 à Mayence-Bretzenheim. XIXe-XXe siècles. Allemand.
Peintre de décors de théâtre.
Il était actif à Mayence. Les archives de la ville de Mayence conservent les esquisses de ses décors.

SCHILLING Georg Johann ou Johann Georg
Né en 1797 à Unterthingau. Mort en 1839 à Unterthingau.
XIXe siècle. Allemand.
Peintre de paysages animés, aquarelliste.
On cite de lui dix paysages animés de personnages se rattachant à la vie grecque, exécutés au palais royal de Munich, d'après des aquarelles de Rottmann.

SCHILLING Heinrich
XVIIIe siècle. Allemand.
Peintre de compositions religieuses.
Actif à Villingen, il travailla en 1728 et 1736 pour l'église catholique de Donauschingen.

SCHILLING Heinrich
Né en 1898. XXe siècle. Allemand.

Peintre de paysages urbains. Naïf.

Il vivait à Essen dans la Ruhr. Ouvrier-charron aux usines Krupp d'Essen, il s'est mis à la peinture en autodidacte total.

Contrairement à la minutie caractérisant la plupart des peintres dits naïfs, Schilling peignait à grands traits, ce qui peut le faire rapprocher d'un Mathieu-Verdilhan. Il figurait avec poésie les paysages de son pays, naturellement beau, mais bouleversé par une particulièrement intense industrialisation.

Bibliogr. : Oto Bihalji-Merin, in : *Les peintres naïfs*, Delpire, Paris, s.d.

SCHILLING Ignaz Balthasar

Né le 29 décembre 1739 à Munich. Mort le 30 juin 1808 à Munich. xviiie siècle. Allemand.

Peintre, décorateur de théâtre.

Il était le fils de Ignaz Joseph Schilling. Il était peintre au théâtre de la cour de Munich.

SCHILLING Ignaz Joseph ou Joseph Ignaz

Né en 1702 à Villingen. Mort le 2 avril 1773 à Munich. xviiie siècle. Allemand.

Peintre de compositions religieuses.

Il était le fils du peintre Johann Heinrich Schilling et fut le père d'Ignaz Balthasar et de Felix Nepomuk. Il fut à partir de 1726 élève de Johann Georg. Sang à Munich et devint maître en 1730. Il a travaillé pour les églises de Villingen et de Munich.

SCHILLING Johannes

Né le 23 juin 1828 à Mittweida. Mort le 21 mars 1910 à Klotzsch (près de Dresde). xixe-xxe siècles. Allemand.

Sculpteur de sujets mythologiques, allégoriques. Néoclassique.

À partir de 1842, il fut élève de l'Académie des Beaux-Arts de Dresde. Il poursuivit sa formation jusqu'en 1850. Après un séjour d'étude à Berlin, il se rendit en Italie, où il consacra trois années à l'analyse des œuvres des maîtres anciens. De retour à Dresde, en 1868 il fut nommé professeur à l'Académie.

Il était considéré comme un des principaux artistes de l'école idéaliste de sculpture de Dresde.

Musées : Hambourg : *Jupiter et Ganymède* – *Printemps* – Leipzig : *Phidias* – *Jeune centaure* – *Centauresse* – *Les Étoiles heureuses* – Weimar : *La Nuit avec le Sommeil et le Rêve*.

SCHILLING Karoline, née Senff

Née en 1801 à Dorpat. Morte le 20 mai 1840 à Schwanebourg. xixe siècle. Allemande.

Peintre de fleurs.

Elle était la fille du graveur au burin K. A. Senff.

SCHILLING Lorenz

Né vers 1575 à Nieder-Wesel. Mort le 19 novembre 1637 à Francfort-sur-le-Main. xviie siècle. Allemand.

Médailleur et graveur de monnaies.

SCHILLING Matthes

xvie siècle. Allemand.

Médailleur et graveur de monnaies.

Descendant d'une famille alsacienne émigrée dans le sud de l'Allemagne, il séjourna à Cracovie, à Dantzig et plus tard à Vilna.

SCHILLING Sebastian Johann

Né le 21 janvier 1722 à Villingen. Mort le 22 janvier 1773 à Villingen. xviiie siècle. Suisse.

Peintre.

A exécuté en 1753 des peintures pour l'église de Villingen et des fresques pour l'église de Breitnau.

SCHILLING VON TORDA Oskar ou Oszkar

Né le 23 octobre 1880 à Klausenburg. xxe siècle. Hongrois.

Peintre, graveur.

Il était actif à Budapest.

Musées : Budapest.

SCHILLINGER Felix Joseph. Voir SCHILLIGER

SCHILLINGER Johann Jakob

Né en 1750 à Ohringen. Mort en 1829 à Ohringen. xviiie-xixe siècles. Allemand.

Élève de Scotti et de Guibal à Stuttgart. Il séjourna pendant trois ans en Italie. La plupart de ses œuvres ont disparu.

SCHILLINGER Julius ou Gyula

Né le 20 février 1888 à Budapest. Mort le 5 avril 1930 à Davos. xxe siècle. Hongrois.

Sculpteur de statuettes, animalier, illustrateur.

En 1913, il fut Prix de Rome.

Musées : Budapest : plusieurs statuettes d'animaux.

SCHILLINGOVSKI Pawel Alexandrovitch. Voir CHILINGOVSKY

SCHILLMARK Nils ou Schillmarck

Né en 1745. Mort en 1804. xviiie siècle. Actif à Lovisa en Finlande. Finlandais.

Peintre de portraits et paysagiste.

On trouve de ses portraits dans la Finlande méridionale. Il a laissé une centaine de tableaux dont quelques-uns se trouvent en Suède et il est considéré comme le portraitiste finlandais qui a laissé l'œuvre la plus considérable.

SCHILOFF Ivan Anfimovitch. Voir CHILOFF

SCHILPEROORT Adriaen Coenen Van

xvie siècle. Actif à Scheveningen à partir de 1574. Hollandais.

Dessinateur.

Il était le père de Koenraad Schilperoort.

SCHILPEROORT Bergwardus Joachimsz Van

xviie siècle. Actif à Amsterdam entre 1633 et 1680. Hollandais.

Graveur au burin.

SCHILPEROORT Koenraad Adriaensz Van

Né en 1577. Mort en 1635 à Leyde. xviie siècle. Actif à Leyde. Hollandais.

Paysagiste.

Il était le fils de Adriaen Schilperoot. Un des fondateurs de la gilde de Leyde en 1610 et le maître de Jan Van Goyen.

SCHILPLI Simon ou Schulple, Schulpli

xvie-xviie siècles. Actif à Brugg entre 1595 et 1623. Suisse.

Peintre verrier.

SCHILSKY

xviiie siècle. Actif à Berlin dans la seconde moitié du xviiie siècle. Allemand.

Dessinateur.

Il dessina surtout des paysages.

SCHILT Louis Pierre

Né le 11 septembre 1790 à Paris. Mort le 13 septembre 1859 à Sèvres. xixe siècle. Français.

Peintre sur porcelaine.

Un des peintres les plus fameux de la Manufacture de Sèvres. Il fut d'abord élève du peintre céramiste Constant, puis de Lefebvre. En 1822 il entra à la Manufacture de Sèvres et y travailla jusqu'à sa mort. En 1850 il fut nommé chevalier de la Légion d'honneur sur les instances de Paul Delaroche. On lui doit plusieurs séries de lithographies : *Les mois* ; *Fleurs et fruits* ; *Le dessinateur sur porcelaine*.

SCHILT Otto Henrich

Né en 1888 à Frauenfeld. xxe siècle. Suisse.

Sculpteur.

Il fut élève de James Vibert à l'École des Beaux-Arts de Genève. Il était actif à Genève.

SCHILTER Joseph

Né le 18 mai 1871 à Steinen (canton de Schwyz). xixe-xxe siècles. Suisse.

Peintre.

Il étudia à Munich et à Düsseldorf.

SCHILTER Ulrich

xve siècle. Actif à Munich. Allemand.

Peintre.

Membre de la gilde à partir de 1426, il a peint pour l'Hôtel de Ville un *Jugement dernier* qui disparut dans l'incendie de 1429.

SCHILTKNECHT Hans. Voir SCHILDKNECHT

SCHIMECK Ludwig ou Simek

Né le 19 février 1837 à Prague. Mort le 25 janvier 1886 à Prague. xixe siècle. Tchécoslovaque.

Sculpteur.

Élève de l'Académie de Prague. Il travailla quelques années chez Joseph Max, et ensuite à Munich avec Windmann et à Rome de 1864 à 1870. L'ancien Rudolfinum de Prague conserve de lui une statue de *Johann von Weert*.

SCHIMITSCH Pavao ou Paul. Voir SIMIC

SCHIMKOWITZ Herbert

Né le 6 février 1898 à Vienne. xxe siècle. Autrichien.

Peintre de portraits, graveur.

Fils d'Othmar Schimkowitz. De 1921 à 1925, il fut élève de l'Académie des Beaux-Arts de Vienne.

Il a peint les portraits de personnalités de son temps : du *Professeur Karl R. von Ettmaier*, du *Cardinal archevêque Innitzer* et du poète *Joseph Weinheber*.

SCHIMKOWITZ Othmar

Né le 2 octobre 1864 à Tarts (Hongrie), de parents allemands. XIXᵉ-XXᵉ siècles. Actif en Autriche. Allemand.

Sculpteur de monuments.

Il fut élève de Edmund von Hellmer et Karl Kundmann à l'Académie des Beaux-Arts de Vienne. De 1892 à 1895, à New York, il travailla dans l'atelier de Karl T. F. Bitter. Depuis 1895, il eut son propre atelier à Vienne. Depuis 1898, il était membre de la Sécession viennoise, dont il assuma la présidence en 1929 et 1930.

Musées : Linz : *Projet d'un monument à la mémoire du poète et miniaturiste Adalbert Stifter*, grav.

SCHIMMEL Gerrit

Mort en 1684 à Amsterdam. XVIIᵉ siècle. Hollandais.

Peintre.

SCHIMMEL Hugo

Né le 9 septembre 1689 à Chemnitz. XVIIIᵉ siècle. Actif à Munich. Allemand.

Peintre.

Élève de Bantzer à Dresde et de Morisset à Paris. Le foyer du théâtre de Neustrelitz nous offre six tableaux de cet artiste.

SCHIMMEL Johann Andreas

Né en 1705. Mort le 25 novembre 1772 à Bayreuth. XVIIIᵉ siècle. Actif à Bayreuth. Allemand.

Peintre.

SCHIMMEL Johann Ludwig

Mort en 1637 à Francfort-sur-le-Main. XVIIᵉ siècle. Actif à Francfort-sur-le-Main. Allemand.

Peintre.

SCHIMON Ferdinand

Né le 6 avril 1797 à Budapest. Mort le 29 août 1852 à Munich. XIXᵉ siècle. Allemand.

Peintre de genre, portraits.

Il fut d'abord chanteur et acteur, puis s'adonna avec succès à la peinture du portrait. Il a travaillé à la peinture des Loggias de la vieille Pinacothèque de Munich, d'après les dessins de Cornelius.

Musées : Berne : *Sollicitude maternelle* – Budapest : *Portrait de dame*.

Ventes Publiques : Vienne, 29-30 oct. 1996 : *La Joueuse de luth* 1838, h/t (73,5x76) : **ATS 149 500**.

SCHIMON Maximilian

Né en 1705 à Pest. Mort le 13 juin 1859 à Vienne. XIXᵉ siècle. Allemand.

Peintre.

Il était le frère de Ferdinand et fut l'élève de Marastoni.

SCHIMONY Joseph

Né en 1775. Mort le 10 juillet 1815 à Vienne. XIXᵉ siècle. Autrichien.

Paysagiste.

SCHIMPF Andreas

Né en 1809 en Alsace. XIXᵉ siècle. Suisse.

Peintre de portraits et de sujets militaires.

Il travailla à Bâle.

SCHIMPFERMANN Carl G.

Né en 1768 à Schulpforta. Mort le 28 avril 1833 à Zittau. XVIIIᵉ-XIXᵉ siècles. Allemand.

Peintre de portraits, de décors de théâtres, de vues de villes et graveur.

SCHIMSER Anton

Mort en 1836. XIXᵉ siècle. Autrichien.

Sculpteur.

Élève de l'Académie de Vienne. Il travailla à Paris et à Lemberg après 1812. Il subit l'influence de Canova. Plusieurs monuments funéraires, à Lemberg, sont de sa main.

SCHINAGEL Emil ou Szinagel

Né le 6 janvier 1899 à Drohojow. XXᵉ siècle. Polonais.

Peintre.

Il était docteur en médecine. Il étudia la peinture avec Theodor Axentowicz à l'Académie des Beaux-Arts de Cracovie, et, en

1930, fut élève de Henri Van Haelen à l'Académie de Bruxelles. Il fonda l'association d'artistes *Zwornik*.

Musées : Cracovie (Mus. nat.).

SCHINAGL Franz

Né en 1739. Mort le 25 mai 1773 à Vienne. XVIIIᵉ siècle. Autrichien.

Peintre de paysages.

SCHINAGL Maximilien Joseph ou Schinnagel, Schinnagl

Né le 28 avril 1697 à Burghausen (Bavière). Mort le 22 mars 1762 à Vienne. XVIIIᵉ siècle. Allemand.

Peintre de sujets de chasse, paysages animés, paysages.

Il fut l'élève de son beau-père Joseph Kammarloher. Janneck et Aigen peignirent souvent les figures dans ses paysages.

Musées : Breslau, nom all. de Wroclaw : *Cours d'eau dans la montagne*, deux fois – *Vallée rocheuse*, deux œuvres – *Paysage de forêt*, deux œuvres – *Montagnes en Allemagne*, deux œuvres – *Vallée romantique*, deux œuvres – Budapest : *Paysage avec église* – *Le village* – Graz : *Paysage* – Vienne : *Paysage de forêt*, quatre œuvres.

Ventes Publiques : Paris, 1869 : *Entrées de bois animée de figures*, deux pendants : FRF 200 – Monte-Carlo, 8 déc. 1984 : *Paysage panoramique avec une scène de marché*, h/cuivre (30x41,5) : FRF 100 000 – Londres, 9 avr. 1986 : *Scène de port*, *Scène de bord de mer par temps d'orage*, h/t, une paire (17x23,5) : GBP 6 000.

SCHINARDO Giovanni

XVIIᵉ siècle. Actif à Bologne vers 1600. Italien.

Peintre.

Élève de Gabr. Ferrantini.

SCHINCHINELLI Europa. Voir ANGUISCIOLA Europa

SCHINDEL Johann Wolfgang ou Schendel

Né en 1691 à Solnhofen. Mort en 1774 à Augsbourg. XVIIIᵉ siècle. Allemand.

Sculpteur de monuments.

Il fut l'élève d'Abraham Danbeckh à Augsbourg. Il a surtout exécuté des fontaines.

SCHINDELAAR Hendrick Petrus

XVIIIᵉ siècle. Actif à La Haye vers 1770. Hollandais.

Peintre de fleurs, de fruits et d'ornements.

SCHINDELE Joseph

XVIIIᵉ siècle. Autrichien.

Peintre sur porcelaine.

Il travailla à la Manufacture de Vienne de 1762 à 1784.

SCHINDELER Wolf

XVIIᵉ siècle. Actif entre 1630 et 1650. Allemand.

Peintre verrier.

SCHINDELIN Johann Christian

XVIIᵉ siècle. Allemand.

Graveur au burin.

SCHINDELMEYER Karl Robert ou Schindelmayer

Né vers 1769. Mort en 1839. XVIIIᵉ-XIXᵉ siècles. Actif à Vienne. Autrichien.

Graveur au burin.

Il illustra de gravures des œuvres de Gerstenberg, de Klopstock et d'Ovide.

SCHINDLAUER Leopold

XVIIIᵉ siècle. Autrichien.

Sculpteur.

SCHINDLER

XVIIᵉ siècle. Allemand.

Dessinateur.

SCHINDLER Albert

Né à Engelsberg, le 19 août 1805 ou 1806 selon d'autres sources. Mort le 3 mai 1861 à Vienne ou 1871 selon d'autres sources. XIXᵉ siècle. Autrichien.

Peintre de genre, d'intérieurs, aquarelliste, graveur.

Il fut élève de Peter Fendi à l'Académie des Beaux-Arts de Vienne. Il connut un certain succès.

Musées : Vienne : *Un officier blessé* – *La chambre* – deux aquarelles.

Ventes Publiques : Vienne, 13 janv. 1976 : *Le départ du chasseur*, h/pan. (38,5x46,5) : ATS 20 000 – Vienne, 23 fév. 1989 : *Autoportrait peignant sa nièce dans son atelier*, h/pan. (18x24) :

ATS 330 000 – New York, 19 jan. 1994 : *Jeux dans la nursery*, h/pan. (22,9x17,8) : **USD 5 175**.

SCHINDLER Andreas
XVIIIe siècle. Éc. de Bohême.
Peintre.

SCHINDLER Anna Margareta
Née le 26 octobre 1893 à Kennelbach. Morte le 14 juin 1929 à Vienne. XXe siècle. Autrichienne.
Sculpteur.
Elle fut élève de l'École des Beaux-Arts de Genève, de Josef Müllner à l'Académie des Beaux-Arts de Vienne, et poursuivit sa formation à Rome.

SCHINDLER Anton Joseph
XVIIIe siècle. Actif à Olmutz (Moravie). Allemand (?).
Graveur au burin.

SCHINDLER D.
XVIIe siècle. Travaille vers 1600. Suisse.
Artiste.
Signalé par Lügt.

SCHINDLER Emil Jacob ou Jacob Emil
Né le 27 avril 1842 à Vienne. Mort le 9 août 1892 à Westerland auf Sylt. XIXe siècle. Autrichien.
Peintre de scènes de genre, figures, paysages, paysages d'eau, décorateur.
Il fut élève de l'Académie des Beaux-Arts de Vienne dans l'atelier d'Albert Zimmermann. L'étude de la nature l'amena à la conception des maîtres de l'école française de 1830 et il subit dans ses ouvrages l'influence de peintres de l'École de Barbizon, tels que : Théodore Rousseau, Camille Corot, Charles Daubigny et Jules Dupré. Il fut nommé membre de l'Académie des Beaux-Arts de Vienne, où il eut comme élève Carl Moll.
Il peignit divers paysages de la côte méditerranéenne, où il manifesta une attention particulière pour les effets de lumière. Il réalisa également de nombreuses décorations.
Bibliogr. : In : *Diction. de la peint. allemande et d'Europe centrale*, coll. *Essentiels*, Larousse, Paris, 1990.
Musées : Berlin : *Partie du Prater de Vienne près de la vieille maison de chasse* – Breslau, nom all. de Wroclaw : *Effet de pluie* – Leipzig : *La vallée de la Paix* – Munich : *En mars – Scierie en Haute-Autriche* – Vienne (Osterreichische Gal.) : *Moulin à Gdisern – Station du bateau à vapeur à Kaiermühlen sur le Danube* – Vienne : *Sur le rivage de Dalmatie – Pax – Une forêt de hêtres à Plankenberg*.
Ventes Publiques : Londres, 9 juin 1911 : *Bord de rivière avec moulin* 1878 : **GBP 141** – New York, 17 fév. 1944 : *Mare aux canards* : **USD 600** – Paris, oct. 1945-juil. 1946 : *Bord de rivière* : **FRF 10 500** – Vienne, 13 mars 1962 : *Le jardin en fleurs à Weissenkirchen sur le Danube* : **ATS 100 000** – Vienne, 12 sep. 1967 : *Paysage au moulin à eau* : **ATS 130 000** – Vienne, 21 mars 1972 : *Paysage à l'église* : **ATS 110 000** – Vienne, 27 mai 1974 : *Paysage 1874* : **ATS 75 000** – Vienne, 2 nov. 1976 : *Entrée d'une ferme*, h/pan. (12,7x21,7) : **ATS 75 000** – Vienne, 15 mars 1977 : *Vue de Ragusa* 1890, h/t (140x180) : **ATS 300 000** – Vienne, 18 sept 1979 : *Bords du Danube* vers 1878, h/pan. (37x58) : **ATS 300 000** – Vienne, 13 mars 1981 : *La Ramasseuse de fagots*, h/pan. (13,5x21,5) : **ATS 220 000** – Vienne, 16 nov. 1983 : *Gegen an der Eger* 1882, h/pan. (40x60) : **ATS 350 000** – Londres, 26 nov. 1985 : *Paysage au pont de bois* 1881 et 1885, h/t (97x84,5) : **GBP 75 000** – Londres, 10 oct. 1986 : *Paysage fluvial boisé*, h/pan. (21,5x12,5) : **GBP 3 000** – New York, 28 fév. 1990 : *Prairie de fleurs sauvages*, h/t (36,2x28,2) : **USD 29 700** – New York, 23 mai 1991 : *Baigneuses*, h/pan. (30,5x32,4) : **USD 6 600** – New York, 30 oct. 1992 : *Vue de Raguse (recto) ; Côte rocheuse au clair de lune (verso)* 1887, h/pan. (26x33,7) : **USD 7 150** – Londres, 13 oct. 1994 : *Lavandières au bord d'une rivière*, h/cart./t (32,7x42) : **GBP 11 500** – Paris, 14 mars 1997 : *Bord de fleuve*, h/pan. (21x32,5) : **FRF 75 000**.

SCHINDLER Ferdinand Hieronymus
Mort avant 1867. XIXe siècle. Actif à Berlin. Allemand.
Sculpteur.
Élève de Schievelbein. Il travailla à Rome de 1858 à 1859.

SCHINDLER Franz Johann Alois
Né en 1808 à Urmitz (près de Coblence). Mort le 12 décembre 1856 à Rome. XIXe siècle. Allemand.
Sculpteur.
Il s'est installé à Rome en 1840.

SCHINDLER Jakob
Mort le 5 janvier 1654. XVIIe siècle. Actif à Lucerne. Suisse.
Peintre et graveur au burin.

SCHINDLER Johann
Né en 1698, originaire de Zug. Mort en 1736. XVIIIe siècle. Suisse.
Peintre.
A exécuté en 1736 quatre autels latéraux pour l'église des Carmes déchaussés de Lucerne.

SCHINDLER Johann
Né le 15 mai 1822 à Taschendorf (Silésie). Mort en 1893 à Vienne. XIXe siècle. Autrichien.
Sculpteur.

SCHINDLER Johann Josef, ou Josef
Né le 28 juillet 1777 à Saint-Polten. Mort le 22 juillet 1836 à Vienne. XIXe siècle. Autrichien.
Peintre de genre, graveur et lithographe.
Élève de l'Académie de Vienne, dont il devint membre en 1818. Professeur de dessin à l'École normale de Sainte-Anne à Vienne. Le Musée de cette ville conserve de lui *Retour du feu d'artifice* et *Promenade en forêt*. Il peignit aussi un tableau d'autel pour l'église Saint-Michaël à Vienne.
Ventes Publiques : Vienne, 14 mai 1881 : *En avril* : **FRF 1 942** – Aux bords du Fraunn : **FRF 2 310** – Francfort-sur-le-Main, 12 déc. 1892 : *Paysage* : **FRF 1 575**.

SCHINDLER Johann Melchior
Né en 1638 à Lucerne. Mort le 4 avril 1704 à Lucerne. XVIIe siècle. Suisse.
Graveur au burin.

SCHINDLER Joseph
XIXe siècle. Autrichien.
Peintre de fleurs.
Il est surtout connu pour son activité de peintre de fleurs sur porcelaine à la Manufacture de Vienne où il travailla de 1801 à 1863.

SCHINDLER Joseph
Né en 1823. Mort le 7 janvier 1853 à Vienne. XIXe siècle. Autrichien.
Sculpteur.

SCHINDLER Karl
Né le 23 octobre 1821 à Vienne. Mort le 22 août 1842 à Laab. XIXe siècle. Autrichien.
Peintre de genre, portraits, lithographe.
Il fut tout d'abord l'élève de son père Johann Josef Schindler, puis entra à l'Académie de Vienne, et poursuivit ses études avec Gsellhofer et P. Fendi. Il a publié une série de lithographies : *La Guerre et sa représentation plastique*.
Il a d'autre part subi l'influence des Français Bellangé, Charlet, Eug. Lami et Raffet.
Musées : Nuremberg : *Le Conscrit* – Vienne : *La Sentinelle* – *Le Recrutement*.
Ventes Publiques : Vienne, 3-6 déc. 1963 : *Le Galant Lieutenant* : **ATS 50 000** – Vienne, 2 juin 1964 : *Tête de vieil homme*, aquar. : **ATS 25 000** – Berne, 22 juin 1984 : *Zrinys Ausfall aus Szigeth ; Mittelalterliche Reiterschlacht* vers 1840, pl., deux dess. (9x11,2 et 7,6x11,8) : **CHF 4 000** – Londres, 21 mars 1984 : *Etude d'une jeune fille*, h/pap. (23x18) : **GBP 3 400** – Vienne, 11 sep. 1986 : *La Mort de Wellenstein* vers 1838-1839, aquar. (9,5x12,5) : **ATS 280 000** – Munich, 12 juin 1991 : *Le Conscrit*, h/cart. (13x18) : **DEM 6 600**.

SCHINDLER Osmar
Né le 22 décembre 1869 à Burckhardtsdorf (près de Chemnitz). Mort le 19 juin 1927 à Laab. XIXe-XXe siècles. Allemand.
Peintre.
Il fut élève de Ferdinand W. Pauwels et Léon Pohle à l'Académie des Beaux-Arts de Dresde, où il devint lui-même professeur.
Musées : Dresde (Mus. d'Art mod.)

SCHINDLER Philipp Ernst
Né en 1695 à Dresde. Mort le 14 juillet 1765 à Meissen. XVIIIe siècle. Allemand.
Peintre sur porcelaine.
Il travailla à partir de 1725 à la Manufacture de Meissen.

SCHINDLER Philipp Ernst
Né en 1723 à Dresde. Mort le 14 août 1793 à Vienne. XVIIIe siècle. Allemand.

Peintre sur porcelaine.
Son père Philipp Ernst était peintre sur porcelaine à Meissen. Il travailla à partir de 1750 à la Manufacture de Vienne. Le musée des Arts industriels de Vienne conserve des tasses de lui.

SCHINDLER Rosina Elisabeth, née Kärner
XVIII⁺ siècle. Active à Leipzig. Allemande.
Médailleur et graveur.
Elle travailla à Berlin vers 1705.

SCHINDLER Theodor
Né le 1er avril 1870 à Malsch (près d'Ettlingen). XIXᵉ-XXᵉ siècles. Allemand.
Peintre de figures, portraits, paysages, paysages d'eau.
Il fut élève de Ludwig Schmid-Reutte à l'Académie des Beaux-Arts de Karlsruhe ; il travailla aussi avec Friedrich, Julius ou Konrad Fehr.
Musées : KARLSRUHE : *Portrait de femme* – MANNHEIM : *Paysan en plein air* – *Paysage d'été* – *Maisons sur les rives d'un ruisseau* – *Bords du Rhin* – WUPPERTAL : *Paysanne.*

SCHINKEL Karl Friedrich
Né le 13 mars 1781 à Neuruppin (Brandebourg). Mort le 9 octobre 1841 à Vienne. XIXᵉ siècle. Allemand.
Peintre de portraits, architectures, paysages, panoramas, peintre à la gouache, aquarelliste, copiste, graveur, dessinateur, illustrateur, lithographe, décorateur.
Il commença ses études à l'Académie d'architecture de Berlin, puis il s'adonna surtout à la peinture. En 1803, il visita l'Italie. De retour en Allemagne, il obtint une brillante réussite et comme peintre et comme architecte. En 1810, il reçut les conseils de Friedrich, à Berlin. Ce fut lui qui procura le poste de décorateur du théâtre de Königsberg au peintre romantique Carl Blechen. Plusieurs de ses œuvres, autrefois conservées au musée de Berlin, furent détruites en 1945.
Une exposition consacrée aux rapports de l'architecte avec le théâtre eut lieu à l'Institut d'Art de Chicago, en 1984 ; elle rassemblait une centaine de dessins et d'estampes.
Durant son séjour en Italie, il réalisa des paysages, copia les maîtres anciens, dessina les costumes et d'anciens monuments ou bien inventa de vastes cathédrales. Il peignit six grands paysages, les *Six heures au jour*, pour le commerçant Humbert et un tableau célèbre : *Vue sur l'épanouissement de la Grèce*, que la ville de Berlin a offert à la princesse Louise lors de son mariage avec le prince Frédéric des Pays-Bas. Son œuvre révèle une attention particulière pour les effets de lumière, qui lui fut inspirée par Friedrich. Ayant une importante activité d'architecte, il édifia de nombreux monuments néo-classiques à Berlin, entre 1816 et 1824. Il fournit des dessins pour la décoration du vestibule du British Museum, à Londres. Décorateur de théâtre, cet artiste complexe imagina des décors à l'antique pour la *Flûte enchantée*, de Mozart. À l'inverse, il donna libre cours à son imagination fantastique, quand il eut à inventer des décors pour les drames des écrivains du « Sturm und Drang ». On cite de lui : un palais en gothique perpendiculaire pour la *Pucelle d'Orléans*, de Schiller, et un temple mexicain pour le *Fernand Cortez*, de Spontini. On lui doit des lithographies et des eaux-fortes. Il a aussi fourni des dessins pour l'illustration d'ouvrages d'architecture.
BIBLIOGR. : Marcel Brion : *La peinture allemande*, Tisné, Paris, 1959 – in : *Diction. de la peint. allemande et d'Europe centrale*, coll. *Essentiels*, Larousse, Paris, 1990 – in : Beaux-Arts, n° 128, Paris, nov. 1994.
Musées : BERLIN : *Dôme gothique* – *La Porte de rocher 1818* – *Monument funéraire de la reine Louise.*
VENTES PUBLIQUES : MUNICH, 4 juin 1981 : *Église gothique 1810*, litho. avec reh. de blanc : **DEM 25 000** – BERNE, 23 juin 1983 : *Der Traunsee bei Gmunden* après 1811, litho. (50,6x61,7) : **CHF 46 000** – LONDRES, 21 juin 1984 : *Projet de la page de titre de « Italienische Märchen » de Clemens Brentano 1815*, gche et pl. (18x12) : **GBP 19 000** – MUNICH, 21 juin 1994 : *Marie, Susanne et Karl les enfants du peintre*, h/t/cart. en trois pan., de forme ovale (74,5x43,5 et 60,5x41) : **DEM 227 600** – LONDRES, 11 oct. 1995 : *Cathédrale gothique derrière les arbres 1814-1815*, cr., encre et aquar./pap. (24,3x22,5) : **GBP 95 000** ; *Vaste paysage italien* (recto) ; *Croquis d'une fenêtre gothique* (verso), aquar./pap. et cr./pap. (17,8x28,2) : **GBP 67 500.**

SCHINKEL Theodor
Né le 9 novembre 1871 à Gross-Strehlitz. XIXᵉ-XXᵉ siècles. Allemand.
Peintre de paysages, peintre de décors de théâtre, lithographe.
Il fut élève de Eugen F.P. Bracht à la Hochschule de Berlin.

SCHINN Julius
Né en 1817 à Cobourg. XIXᵉ siècle. Allemand.
Peintre.

SCHINNAGL Franz Ignaz
Né le 7 septembre 1655. Mort le 29 septembre 1701. XVIIᵉ siècle. Actif à Burghausen. Allemand.
Peintre.
Fils de Tobias et père de Maximilian Joseph Schinnagl. Il a peint des tableaux d'autels.

SCHINNAGL Leopold
Né en 1727. Mort le 14 avril 1762 à Vienne. XVIIIᵉ siècle. Autrichien.
Peintre d'histoire.

SCHINNAGL Max
Né en 1732. Mort le 25 décembre 1800 à Vienne. XVIIIᵉ siècle. Autrichien.
Peintre de paysages.

SCHINNAGL Maximilien Joseph ou Schinnagl. Voir SCHINAGL

SCHINNAGL Tobias
Mort le 17 janvier 1702. XVIIᵉ siècle. Actif à Burghausen. Allemand.
Peintre.
Il était le père de Franz Schinnagl et a peint exclusivement des tableaux d'autels.

SCHINNERER Adolf Ferdinand
Né le 25 septembre 1876 à Schwarzenbach. Mort en 1949. XXᵉ siècle. Allemand.
Peintre de genre, graveur.
Il fut élève de Ludwig Schmid-Reutte, Walter Conz, Wilhelm Trübner à l'Académie des Beaux-Arts de Karlsruhe. Il obtint le Prix de Rome et séjourna dans la ville en 1909 et 1910. En 1929 à Paris, il était représenté à l'exposition des peintres-graveurs allemands, à la Bibliothèque nationale.
Musées : COLOGNE (Wallraf-Richartz Mus.) : *Fête de montagne* – FRIBOURG-EN-BRISGAU : *Adieux* – MUNICH : *Chiens se querellant* – *Maison d'été* – *Apparition.*
VENTES PUBLIQUES : MUNICH, 26 mai 1977 : *Forte dei Marmi 1910*, h/t (49x79) : **DEM 3 600** – MUNICH, 3 juin 1989 : *Nu couché et enfant 1912*, h/t (90,5x120) : **DEM 2 400** – MUNICH, 27 nov. 1981 : *Tulpenbeet 1933*, h/t (66x82) : **DEM 20 000** – MUNICH, 6 juin 1986 : *Baigneurs au bord du Rhin à Cologne 1934*, h/t (91x78) : **DEM 18 000.**

SCHINSECK Johann
XVIIᵉ siècle. Actif à Munich. Allemand.
Graveur au burin.

SCHINTONE Daniel, pour André Daniel
Né le 4 février 1927 à Bort-les-Orgues (Corrèze). XXᵉ siècle. Français.
Peintre de figures, nus, paysages, fleurs, illustrateur.
De 1941 à 1947, il fut élève de l'École des Beaux-Arts de Toulouse, où il devint professeur. Il a aussi reçu une influence de l'art de l'Extrême-Orient. Il participe à des groupements toulousains et, à Paris, aux Salons des Artistes Français, d'Automne, des Peintres Témoins de leur Temps. Il expose individuellement, dans des galeries de Toulouse et de Paris.
Ses œuvres sont peintes par larges aplats dans un esprit décoratif et mural. Il est passionné par l'histoire militaire et l'histoire du costume. En 1991, il a fait paraître *Silhouettes toulousaines.*
Musées : NARBONNE (Mus. d'Art et d'Hist.) : *Nu au rideau* – TOULOUSE (Mus. des Augustins).

SCHINZ Caspar
Né en 1804 à Zurich. Mort en 1848. XIXᵉ siècle. Suisse.
Lithographe.
Il travailla à Berne et à Fribourg.

SCHINZ Johann Georg
Né le 13 mars 1794 à Zurich. Mort en 1845. XIXᵉ siècle. Suisse.
Peintre de paysages et d'animaux.
Élève de J. K. Gessner. Le musée de Zurich conserve de lui : *Paysage d'orage.*

SCHINZ Johann Heinrich
Né vers 1740 à Zurich. XVIIIᵉ siècle. Suisse.
Peintre.

SCHINZ Johann Kaspar
Né le 16 avril 1797 à Zurich. Mort le 9 août 1832 à Zurich. XIXᵉ siècle. Suisse.

Peintre.
Élève de l'École des Beaux-Arts de Zurich. Il vécut beaucoup en Italie où s'élabora la plus grande partie de son œuvre. Il se lia d'amitié à Rome avec Overkeck. Il a surtout représenté des scènes religieuses et bibliques et des épisodes de l'histoire politique de la Suisse.

SCHIÖDT Sigvard
Né le 9 septembre 1781 à Trondheim. Mort le 11 décembre 1865 à Horsens. XIXᵉ siècle. Danois.
Paysagiste.
Il a appris l'art de la miniature à Hambourg d'abord en 1823, puis à Berlin et il se consacra enfin à la peinture sur porcelaine. De 1833 à 1843, il travailla à Berlin et à Copenhague.

SCHIÖDTE Harald Valdemar Immanuel ou Schiötte
Né le 14 décembre 1852 à Copenhague. Mort le 18 juillet 1924 à Copenhague. XIXᵉ-XXᵉ siècles. Danois.
Peintre de genre, scènes animées, figures.
Il fut élève de Christian Vilhelm Nielsen et de l'Académie des Beaux-Arts de Copenhague.
VENTES PUBLIQUES : NEW YORK, 23 mai 1989 : *Les soupirants* 1882, h/t (67,9x76,2) : USD 7 700 – NEW YORK, 26 mai 1994 : *Le pont d'un steamer sur le Rhin*, h/t (99,1x154,9) : USD 12 650.

SCHIÖLBERG Guido
Né le 30 mai 1886 à Kragerö. XXᵉ siècle. Norvégien.
Peintre, graveur.
Il fut élève de Christian Krogh à Halvdan Ström. À Paris, il travailla sous les directives d'Othon Friesz et de Raoul Dufy. De 1920 à 1922, il voyagea en Espagne. Il se fixa à Oslo.

SCHIOLDBORG Frida
Née le 23 juin 1885. Morte le 19 avril 1926 à Oslo. XXᵉ siècle. Norvégienne.
Peintre.

SCHIÖLER Inge
Née en 1908 à Strömstad. Morte en 1971. XXᵉ siècle. Suédoise.
Peintre de figures, portraits, paysages, marines, paysages d'eau, fleurs, peintre à la gouache, aquarelliste. Postimpressionniste.
Elle fut élève de Tor Bjurström à l'École des Beaux-Arts de Valand, à Göteborg. En 1930, elle voyagea en Espagne et en France. Après 1933, atteinte d'une maladie mentale, elle dut s'arrêter de peindre pendant quelque temps. Après 1944, elle reprit son activité.
En 1932 et 1933, elle exposa les œuvres de sa première période productive à Stockholm. Dans ses travaux, le dessin des formes est volontairement tenu dans l'incertain, au profit de la couleur, toujours ardente dans la lignée de Bonnard, dans le sens d'une expression prononcée.

NGE. SCHIÖLER

BIBLIOGR. : B. Dorival, sous la direction de..., in : *Peintres Contemporains*, Mazenod, Paris, 1964.
MUSÉES : COPENHAGUE – GÖTEBORG – STOCKHOLM.
VENTES PUBLIQUES : STOCKHOLM, 31 jan. 1947 : *Paysage espagnol* : SEK 2 680 – STOCKHOLM, 24 avr. 1947 : *Modèle debout* : SEK 3 400 ; *Bord d'un lac* : SEK 2 225 – STOCKHOLM, 19 avr. 1972 : *Paysage d'été* : SEK 8 400 – GÖTEBORG, 29 mars 1973 : *Paysage d'été* : SEK 16 800 – GÖTEBORG, 23 nov. 1973 : *Paysage*, aquar. : SEK 4 800 – GÖTEBORG, 7 nov 1979 : *Nature morte*, h/t (40x49) : SEK 12 500 – STOCKHOLM, 26 nov. 1981 : *Bord de mer* 1967, h/t (65x73) : SEK 18 000 – STOCKHOLM, 29 nov. 1983 : *Bord de mer*, h/t (73x80) : SEK 77 000 – GÖTEBORG, 7 nov. 1984 : *Barques amarrées* 1961, past. (37x45) : SEK 21 000 – GÖTEBORG, 27 nov. 1985 : *Hav, kobbar och skär* 1971, sérig., portofolio avec six œuvres : SEK 14 500 – STOCKHOLM, 20 avr. 1985 : *Paysage d'été* 1965, h/t (60x54) : SEK 103 000 – STOCKHOLM, 27 mai 1986 : *Paysage de bord de mer* 1964, h/t (45x38) : SEK 65 000 – COPENHAGUE, 4 mai 1988 : *Géranium* 1948, gche (74x59) : DKK 28 000 – STOCKHOLM, 6 juin 1988 : *Touffe de soucis* 1957, h. (14,5x17) : SEK 32 000 – GÖTEBORG, 18 mai 1989 : *Mer*, h/t (20x24) : SEK 33 000 – STOCKHOLM, 5-6 déc. 1990 : *Un parc*, h/t (49x64) : SEK 50 000 – STOCKHOLM, 30 mai 1991 : *Plage de sable à Koster*, h/t (37x42) : SEK 45 000 – STOCKHOLM, 21 mai 1992 : *Littoral rocheux* 1960, h/t (43x42) : SEK 44 000 – STOCKHOLM, 10-12 mai 1993 : *Prairie fleurie près d'un lac*, h/t (61x68) : SEK 150 000 – STOCKHOLM, 30 nov. 1993 : *Petites barques ancrées près de la grande côte*, h/t (72x72) : SEK 162 000.

SCHIOLL Marianne Martha Wilhelmina, née Glaser
Née le 23 juin 1922 à Plauen. XXᵉ siècle. Naturalisée en Norvège par son mariage, depuis 1953 active à Hong Kong. Allemande.
Peintre, pastelliste. Postexpressionniste.
Les obligations de son mari l'ont amenée à Hong-Kong, où elle suivit des cours de peinture chinoise, puis exposa, en 1954, 1955, 1956, 1959, 1966, 1976, dans des lieux réservés, hôtels, hall de la cathédrale, Alliance Française et galeries. Elle exposa aussi à Hambourg, Stockholm et en 1957 Oslo.

SCHIÖLLER Johannes Caspar. Voir SCHÖLLER

SCHIOPETTA Domingos Antonio ou Schiopeta ou Scopeta
XIXᵉ siècle. Actif à Lisbonne entre 1810 et 1826. Portugais.
Peintre, lithographe et architecte.
Élève de V. Mazzoneschi. Il fut le peintre du théâtre Saint-Charles à Lisbonne.

SCHIOPPI. Voir ALABARDI

SCHIÖTT August Heinrich Georg
Né le 17 décembre 1823 à Helsingör. Mort le 25 juin 1895 à Hellebäk. XIXᵉ siècle. Danois.
Peintre de figures, portraits, paysages, architectures.
Il était le père du peintre paysagiste Elisabeth Schiött, qui naquit le 12 février 1856 à Copenhague. Il fut élève de l'Académie de Copenhague, voyagea de 1850 à 1852 à Paris, en Angleterre, en Italie et de 1872 à 1873 en Égypte, en Grèce et en Palestine.
MUSÉES : COPENHAGUE : *Le peintre Lund – Portrait de l'auteur par lui-même.*
VENTES PUBLIQUES : COPENHAGUE, 19 fév. 1970 : *Vieillard et enfant dans un intérieur* : DKK 5 700 – COPENHAGUE, 27 sep. 1983 : *Portrait d'Ida Trepke* 1850, h/t (89x55) : DKK 17 000 – COPENHAGUE, 20 août 1986 : *La réparation des filets*, h/t (70x98) : DKK 37 000 – LONDRES, 26 fév. 1988 : *Rivière à travers bois* 1884, h/t (68,2x99,6) : GBP 825 – LONDRES, 16 mars 1989 : *Portrait d'une femme debout vêtue d'une robe blanche*, h/t (128,2x96) : GBP 14 300 – LONDRES, 17 mars 1989 : *Dans le caravansérail* 1876, h/t (86,4x124,5) : GBP 26 400 – LONDRES, 5 oct. 1990 : *Un père présentant la demande en mariage pour son fils*, h/t (96,5x129,5) : GBP 11 000 – COPENHAGUE, 6 mai 1992 : *Petite fille effrayée par un dindon* 1868, h/t (53x43) : DKK 8 500 – LONDRES, 25 nov. 1992 : *Groupe de jeunes garçons sur la plage d'Aalsgaarde*, h/t (172x200) : GBP 7 150 – COPENHAGUE, 5 mai 1993 : *Portrait de Benedicte Treschow* 1861, h/t, de forme ovale (69x55) : DKK 5 000 – COPENHAGUE, 15 nov. 1993 : *Portrait de Frederik VII*, h/t (64x55) : DKK 5 000 – LONDRES, 20 nov. 1996 : *Scène d'émeute dans la rue* 1875, h/t (87x125) : GBP 10 350.

SCHIÖTT Sören
Né en 1795 à Copenhague. Mort le 14 septembre 1868. XIXᵉ siècle. Danois.
Graveur au burin.

SCHIÖTTE Harald Valdemar Immanuel. Voir SCHIÖDTE

SCHIÖTTZ-JENSEN Ida Marie Juliane, née Nielsen
Née le 25 novembre 1861 à Horsens (Jutland). Morte le 5 février 1932 à Roskilde. XIXᵉ-XXᵉ siècles. Danoise.
Peintre de genre, scènes animées, intérieurs, portraits, paysages.
Elle fut élève de Peter Vilhelm Kyhn, Laurits Tuxen, Kristian Zahrtmann.
VENTES PUBLIQUES : COPENHAGUE, 16 sep. 1969 : *Pêcheur repérant son filet* : DKK 5 700.

SCHIÖTTZ-JENSEN Niels Frederik
Né le 5 février 1855 à Vordingborg. Mort en 1941. XIXᵉ-XXᵉ siècles. Danois.
Peintre de genre, scènes animées, figures, paysages, marines.
Il fut élève de Niels Simonsen à l'Académie des Beaux-Arts de Copenhague, et de J. Frederick Vermehren, Johan Exner, Jörgen Roed. En 1882 et 1883, il fut élève de l'Académie Colarossi à Paris. Il a beaucoup travaillé en Italie et, en 1900, à Tunis.
VENTES PUBLIQUES : COPENHAGUE, 30 août 1977 : *La porteuse d'eau, Capri*, h/t (77x52) : DKK 11 000 – COPENHAGUE, 30 mai 1979 : *Bord de mer, Capri* 1908, h/t (51x77) : DKK 6 200 – COPENHAGUE, 7 oct. 1981 : *Paysanne dans un paysage* 1889, h/t (48x73) : DKK 13 000 – LONDRES, 28 nov. 1984 : *Le retour des moissonneurs* 1885, h/t (50x84) : GBP 5 000 – NEW YORK, 30 oct. 1985 : *Les*

moissonneurs 1885, h/t (52,1x85,1) : **USD 9 500** – STOCKHOLM, 15 nov. 1988 : *Le littoral avec des barques échouées sur la plage vu depuis Skagen*, h/t (27x41,5) : **SEK 13 000** – COPENHAGUE, 5 avr. 1989 : *Port à l'embouchure d'un fleuve* 1905, h/t (44x69) : **DKK 8 500** – LONDRES, 5 mai 1989 : *Capri* 1908, h/t (59x91,5) : **GBP 1 760** – LONDRES, 4 oct. 1989 : *Enfant glanant* 1890, h/t (97,5x67) : **GBP 3 740** – COPENHAGUE, 25 oct. 1989 : *La récolte des olives en Italie*, h/t (67x88) : **DKK 29 000** – COPENHAGUE, 21 fév. 1990 : *Homme roulant une brouette au bord de la mer* 1902, h/t (46x35) : **DKK 7 000** – LONDRES, 27-28 mars 1990 : *Pêche à la ligne un jour de pluie*, h/t (46x65) : **GBP 3 520** – LONDRES, 29 mars 1990 : *Un moment de rêverie* 1888, h/t (77,5x56,5) : **GBP 15 400** – COPENHAGUE, 25-26 avr. 1990 : *Jeune italienne dans une loggia* 1921, h/t (51x38) : **DKK 5 000** – COPENHAGUE, 1er mai 1991 : *Italienne de Capri*, h/t (52x33) : **DKK 5 000** – LONDRES, 17 mai 1991 : *Sur une terrasse à Capri* 1880, h/t (50x68,5) : **GBP 1 650** – COPENHAGUE, 6 mai 1992 : *Italien avec une charrette à bœufs* 1914, h/t (50x80) : **DKK 10 500** – LONDRES, 16 fév. 1994 : *Pêcheurs sur la grève* 1909, h/t (39,7x60,3) : **GBP 1 840** – COPENHAGUE, 7 sep. 1994 : *Chasseur et son chien dans une allée forestière* 1897, h/t : **DKK 11 000**.

SCHIPMANS Gauthier ou Sciepmans
XVIe siècle. Belge.
Sculpteur.

SCHIPPER Urbanus
Né en 1587 à Cluj. XVIIe siècle. Roumain.
Peintre et ébéniste.
Il faisait partie de la Compagnie de Jésus.

SCHIPPER-SCHRAMM Erna
Née en 1908 à Amstelveen. XXe siècle. Hollandaise.
Peintre de paysages. Naïf.
Femme d'intérieur, elle s'est mise seule à la peinture. Avec naïveté, elle décrit la campagne autour de la ville.
BIBLIOGR. : Dr. L. Gans, in : *Catalogue de la Collection de Peinture Naïve Albert Dorne*, Pays-Bas, s.d.

SCHIPPERS Charles Joseph
Né le 24 octobre 1813 à Anvers. Mort le 19 février 1874 à Anvers. XIXe siècle. Belge.
Peintre d'histoire, de genre et de portraits.
Élève de Van Bree.

SCHIPPERS Joseph
Né en 1868 à Anvers. Mort en 1950. XXe siècle. Belge.
Peintre de compositions animées, figures, portraits, paysages, marines, animaux, dessinateur.
Il était le petit-fils de Charles Schippers. Il étudia avec Piet Van Havermaet, Frans Lauwers, Jan-Willem Rosier et Léon Brunin à l'Académie des Beaux-Arts d'Anvers, de Frans Van Leemputten à l'Institut Supérieur.
Il a souvent peint des singes en les mettant en scène dans des situations de la vie des humains.
BIBLIOGR. : In : *Dict. biogr. illustré des artistes en Belgique depuis 1830*, Arto, Bruxelles, 1987.
VENTES PUBLIQUES : ANVERS, 4 déc. 1984 : *En famille*, h/t (50x60) : **BEF 80 000** – ANVERS, 21 mai 1985 : *Le dernier conseil*, h/t (71x53) : **BEF 500 000** – LONDRES, 14 fév. 1990 : *Chats paresseux*, h/pan. (35x43) : **GBP 2 750** – LONDRES, 16 juil. 1991 : *Chatons endormis*, h/pan., de forme ovale (37,4x47,7) : **GBP 2 420** – AMSTERDAM, 3 sep. 1996 : *Singes faisant de la musique* 1931, h/t (62x83) : **NLG 20 757**.

SCHIPPERS Pierre Joseph
Né le 10 octobre 1799 à Anvers. Mort le 21 avril 1827. XIXe siècle. Belge.
Peintre de genre et de portraits.
Élève de M. I. Van Brée. Ses œuvres sont à Gand.
VENTES PUBLIQUES : GAND, 1856 : *La diseuse de bonne aventure* : **FRF 80** – ANVERS, 31 jan. 1938 : *Le plaidoyer* : **BEF 5 000** – ANVERS, 14-16 fév. 1938 : *Suzanne au bain* : **BEF 3 400** ; *Chats* : **BEF 3 200** – PARIS, 25 juin 1951 : *Singe* : **FRF 2 500** – ANVERS, 20-21-22 mai 1968 : *L'amateur d'art* : **BEF 42 000**.

SCHIPPERS Stella, épouse Mackers
Née en 1912 à Turin, de parents belges. XXe siècle. Belge.
Peintre de compositions animées, portraits, natures mortes, animaux.
Elle est descendante de la famille d'artistes belges du même nom. À Turin, elle fut élève, pendant quatre années, du Lycée Artistique, puis, pendant quatre autres années, de l'Académie

Albertine, en section peinture. Elle acquit aussi son titre de professeur de dessin et enseigna à Turin. En 1941, elle revint en Belgique, s'établit à Bruxelles, et elle reprit l'enseignement du dessin, à Bruges de 1941 à 1971.
En Italie, puis en Belgique, elle participe à des expositions collectives, obtenant quelques distinctions, et montre des ensembles de ses œuvres dans des expositions personnelles, en général dans des lieux privés, notamment à Bruges, au Zoute et à Bruxelles.

SCHIPPERS Willem Theodor
Né en 1942 à Groningue. XXe siècle. Hollandais.
Artiste multimédia.
Il fut élève de l'Institut des Arts et Métiers d'Amsterdam. Il vit et travaille à Amsterdam.
Il est surtout connu pour le *Groten Stoel* (Grand Siège), érigé au Parc Vondel à Amsterdam.
BIBLIOGR. : In : *L'Art du XXe siècle*, Larousse, Paris, 1991.
VENTES PUBLIQUES : AMSTERDAM, 10 déc. 1996 : *Tamelijk veel bloemen* 1961, collage/pap. (35x35) : **NLG 7 495**.

SCHIPPERUS Pieter Adrianus
Né le 6 mars 1840 à Rotterdam. Mort en 1929 à La Haye. XIXe-XXe siècles. Hollandais.
Peintre d'histoire, portraits, paysages animés, paysages, marines, peintre à la gouache, aquarelliste.
MUSÉES : ROTTERDAM : *Paysage au soleil couchant*.
VENTES PUBLIQUES : NEW YORK, 12-17 mars 1911 : *Quai à Rotterdam* : **USD 80** – NEW YORK, 16 juin 1923 : *Abords de village* ; *Hameau au bord de l'eau, les deux* : **FRF 400** – AMSTERDAM, 27 nov. 1974 : *Cavalier sur une route*, aquar. : **NLG 2 800** – AMSTERDAM, 20 oct. 1976 : *Paysage au ciel d'orage* 1913, h/cart. (45,5x70,5) : **NLG 7 000** – AMSTERDAM, 28 fév. 1989 : *Paysanne bavardant avec un enfant sur un sentier le long d'un canal*, aquar. et gche/pap. (33,5x51) : **NLG 2 990** – AMSTERDAM, 2 nov. 1992 : *Figures dans une crique près de Kralingen*, aquar. (45x77,5) : **NLG 1 668** – AMSTERDAM, 19 avr. 1994 : *Ramasseurs de bois en forêt*, aquar. (12x19,5) : **NLG 1 955** – PARIS, 2 déc. 1994 : *La princesse Emma de Waldeck-Pyrmont, seconde épouse du Roi Guillaume III des Pays-Bas*, h/t (48x35) : **FRF 15 500** – AMSTERDAM, 7 nov. 1995 : *Paysage fluvial avec des barques échouées en hiver* 1922, h/t/cart. (37,5x52) : **NLG 1 770**.

SCHIRCK Éliane
Née le 17 juillet 1947 à Mulhouse (Haut-Rhin). XXe siècle. Française.
Peintre de figures, nus, aquarelliste, pastelliste, graveur. Figuration-poétique.
Elle a étudié à l'École des Beaux-Arts de Paris, obtenant son diplôme de peinture en 1979. Elle prend part à diverses expositions collectives, dont : 1970, 1971, 1972, 1973 Salon des Indépendants, Paris ; 1975, 1976 Salon d'Automne, Paris ; 1977 Versailles ; 1977, 1978 Salon des Artistes Français, Paris ; 1980 Bilan de l'Art Contemporain, Québec ; 1982, 1983 Bilan de l'Art Contemporain, New York ; 1991, 1994 IIe et IIIe Triennale mondiale d'estampes, Chamalières ; 1996 Biennale Européenne d'Art Graphique, Bruges. Ses œuvres figurent également dans des expositions particulières, parmi lesquelles : 1982, 1985 musée Bartholdi, Colmar ; 1984, 1986, 1989 galerie Jean Camion, Paris. Elle a reçu diverses récompenses et distinctions, dont une médaille de bronze en 1982.
Depuis 1982, elle peint exclusivement à la tempera sur papier japonais. On peut distinguer deux sources principales d'inspiration dans sa production : jusqu'en 1985, elle réalise une série qui s'intitule la *Poupée* ; depuis 1989, son thème de prédilection est *Venise*. Elle pratique la gravure depuis 1976, et consacre une grande part de son activité à la réalisation d'eaux fortes, d'aquatintes, de pointes sèches et d'ex-libris.
Elle transpose et recompose plastiquement les paysages vénitiens ou les figures qu'elle aborde et qu'elle dispose avec simplicité, par une technique discrète de tempera à l'œuf et poudre d'or qui forme la texture même de la composition, et crée un côté « pastel nacré » et « transparent aquarellé », moyen qui est approprié à l'œuvre pour en exalter la poésie intrinsèque telle que l'artiste la ressent personnellement. Sa peinture intemporelle montre un monde séduisant fait de rêves, ses paysages paraissent surgir d'un songe. Savante techniquement et formellement, la peinture d'Éliane Schirck à l'élégance extrême de dissimuler sa science pour laisser croire à sa seule beauté.
MUSÉES : CARLA-BAYLE, Ariège (Mus. Pierre Bayle) – CHAMALIÈRES (Mus. d'Art contemp.) – ROTTERDAM.

SCHIRL Friedrich
XVIIIe siècle. Actif à Saaz. Autrichien.
Sculpteur.

SCHIRM Karl
Né le 24 novembre 1852 à Wiesbaden. Mort le 3 avril 1928 à Amelinghausen. XIXe-XXe siècles. Allemand.
Peintre de paysages, marines.
Il fut élève de Hans Gude à l'Académie des Beaux-Arts de Karlsruhe. Il parcourut ensuite l'Allemagne, étudiant particulièrement la région de la Forêt-Noire. En 1880, il voyagea en Syrie, visita les rives de la Mer Caspienne et la presqu'île du Sinaï.
MUSÉES : BERLIN (Gal. nat.) : *Paysages de Palestine* – BRESLAU, nom all. de Wroclaw : *Paysage du soir.*
VENTES PUBLIQUES : HANOVRE, 17 mars 1979 : *Soir d'hiver dans la forêt* 1879, h/pan. (15x10,5) : DEM 2 200 – COLOGNE, 21 mai 1981 : *Paysage,* h/t (70x94) : DEM 4 200.

SCHIRMER Achille
Né le 9 juillet 1826 à Commercy (Meuse). Mort le 29 mars 1888 à Pruniut. XIXe siècle. Français.
Dessinateur (surtout de caricatures) et modeleur.

SCHIRMER Andreas
XVIIe siècle. Actif à Tharandt. Allemand.
Sculpteur.

SCHIRMER August
Né le 26 juillet 1860 à Schlottstall. XIXe-XXe siècles. Allemand.
Dessinateur de paysages, architectures.
Il fut élève d'Albert Kappis et Friedrich von Keller à l'École des Beaux-Arts de Stuttgart, où lui-même, à partir de 1901, devint professeur de dessin.

SCHIRMER Christian
XVIIe siècle. Actif à Dantzig et à Königsberg en Prusse. Allemand.
Graveur de monnaies.

SCHIRMER Friedrich
XIXe siècle. Actif à Aix-la-Chapelle. Allemand.
Dessinateur.
Le Musée historique d'Aix-la-Chapelle conserve de lui : *Fête devant l'Hôtel de Ville d'Aix-la-Chapelle.*

SCHIRMER G.
Né en 1804 à Berlin. Mort en 1866 à Berlin. XIXe siècle. Allemand.
Peintre de paysages et décorateur.
Élève de l'Académie de Berlin. Il s'adonna surtout à la décoration et peignit de nombreux ouvrages à fresques. Il est probable qu'il visita l'Italie, car certains de ses paysages représentent des sites de ce pays. On cite notamment sa décoration du château du prince Albert de Prusse et la décoration du Musée de Berlin. On voit aussi dans le même établissement deux toiles de G. Schirmer : *Vue de Sorrente* et *Vue du Palais de Sans-Souci.* Il fut professeur à l'Académie de Berlin.

SCHIRMER Georg
Né en 1816. Mort en 1880. XIXe siècle. Actif à Kassel. Allemand.
Peintre de portraits.
Il a peint *Napoléon III* et des membres de l'aristocratie hessoise.

SCHIRMER Johann Heinrich
Né vers 1708. Mort en 1743 à Bayreuth. XVIIIe siècle. Allemand.
Peintre.
Il était faïencier à la Manufacture de Saint-Georgen.

SCHIRMER Johann Wilhelm
Né le 5 septembre 1807 à Julich. Mort le 11 septembre 1867 à Karlsruhe. XIXe siècle. Allemand.
Peintre de paysages, aquarelliste, graveur, lithographe, dessinateur.
D'abord ouvrier relieur, il fut, en 1826, élève de l'Académie de Düsseldorf et entra, en 1827, dans l'atelier de Schadow. Après de nombreux voyages d'études à travers l'Europe, il fut nommé professeur à l'Académie de Düsseldorf. En 1853 il devint directeur de l'École des Beaux-Arts de Karlsruhe. De cette époque datent ses « paysages bibliques », vingt-six fusains. En 1833, il devint membre de l'Académie de Berlin et membre d'honneur de celle de Dresde en 1851.

Johann Schirmer créa une nouvelle école de paysages et forma de nombreux élèves.

MUSÉES : BERLIN (Gal. nat.) : *Paysage de montagnes – Entrée d'Abraham dans la terre promise – Abraham priant pour Sodome et Gomorrhe – Délivrance et promesse – Le sacrifice d'Isaac – Eliézer et Rébecca à la fontaine* – COLOGNE : *Paysage italien – Paysage – Chapelle dans les bois* – six esquisses de paysages bibliques – DARMSTADT : *Paysage du soir* – DÜSSELDORF : *Paysage du Rhin inférieur – Paysage – Paysage du Rhön – Paysage de forêts* – vingt-six esquisses bibliques – *Burg près d'Altenahr* – LA Watterhorn – seize études à l'huile – FRANCFORT-SUR-LE-MAIN : *Paysage,* deux œvres – *Le bon Samaritain (paysage)* – HAMBOURG : *Chemin en forêt* – HANOVRE : *Avalanche – Orage – Paysage d'automne – A Terni – Paysage montagneux* – KALININGRAD, ancien. Königsberg : *Repos du soir* – KARLSRUHE : *Paysage – Attaque imprévue – Montée d'un orage dans la campagne – Paysage,* quatre œvres – soixante-dix-huit études à l'huile – LEIPZIG : *La grotte d'Égérie,* trois œvres – MUNICH : *Paysage boisé* – STETTIN : *Paysage près de Sorrente* – STUTTGART : *Paysage biblique.*
VENTES PUBLIQUES : PARIS, 1898 : *Paysage* : FRF 1 225 – COLOGNE, 12 déc. 1934 : *Paysage boisé* : DEM 680 – PARIS, 27 avr. 1950 : *Campagne romaine* : FRF 5 800 – MUNICH, 4-6 oct. 1961 : *Klostervorhalle* : DEM 5 200 – MUNICH, 6-8 nov. 1963 : *Paysage par temps orageux,* aquar. : DEM 4 200 – MUNICH, 11 déc. 1968 : *Paysage boisé* : DEM 5 200 – MUNICH, 17 nov. 1971 : *Paysage boisé* : DEM 6 200 – MUNICH, 28 nov 1979 : *Sainte Madeleine dans un paysage,* craie et reh. de blanc (27x42) : DEM 2 800 – MUNICH, 28 nov 1979 : *Paysage d'Italie,* aquar. (23x47,5) : DEM 15 000 – ZURICH, 24 oct 1979 : *Paysage boisé au ruisseau,* h/t (75x106) : CHF 19 000 – COLOGNE, 21 mai 1981 : *Paysage boisé,* h/t (90x141) : DEM 60 000 – COLOGNE, 24 mai 1982 : *Berger et troupeau dans un paysage orageux,* gche et aquar. (30x43) : DEM 14 000 – COLOGNE, 21 mai 1984 : *Paysage avec ruines animé de personnages,* h/t (27,5x43,5) : DEM 9 000.

SCHIRMER Karl Josef
Né le 16 février 1838 à Graz. Mort le 26 mars 1893 à Puchbach (près de Köflach). XIXe siècle. Allemand.
Peintre.
Il fut élève de l'Académie de Munich, de Dresde, Berlin et Stuttgart.

SCHIRMER Karl Michael
Né le 1er juin 1808 à Greifswald. Mort le 1er mai 1876 à Dresde. XIXe siècle. Allemand.
Peintre.
Il étudia à Copenhague et à Dresde.

SCHIRMER Oswald
Né à Steyr. Mort le 20 mai 1613 à Kulmbach. XVIIe siècle. Autrichien.
Peintre.

SCHIRMER Robert
Né le 11 juillet 1850 à Berlin. Mort le 23 septembre 1923 à Berlin. XIXe-XXe siècles. Allemand.
Sculpteur.

SCHIRMER Simprecht
Originaire de Graz. XVIe siècle. Autrichien.
Peintre.

SCHIRMER Wilhelm August Ferdinand
Né le 6 mai 1802 à Berlin. Mort le 8 juin 1866 à Nyon ou à Vevey. XIXe siècle. Allemand.
Peintre de paysages, architectures, fleurs et fruits, graveur.
Il a commencé par peindre des fleurs pour la Manufacture de Berlin. Il voyagea en Italie de 1827 à 1830, et participa à la fondation de l'Association artistique de Rome. Il devint membre de l'Académie de Berlin en 1835.
Il subit l'influence de Schinkel.
MUSÉES : BADEN-BADEN (Château) : *Paysage marin* – BERLIN : *Terracina – Sur le lac de Côme – Vue sur la vieille Rome – La vallée de Narvi – Le soir – La campagne romaine – Pêcheur près de Sorrente* – ERFURT : *Côte de Naples* – GDANSK, ancien. Dantzig : *Vue de Naples avec le palais de la reine Jeanne* – HALLE : *Villa Borghèse.*

SCHIRMER Wilhelm August Ferdinand
Né en 1807 à Jülich. Mort en 1863 à Karlsruhe. XIXᵉ siècle. Autrichien.

Peintre de paysages animés, paysages, paysages de montagne, architectures.

L'Empereur Frédéric-Guillaume IV le chargea d'établir un album de vues de différents châteaux.

VENTES PUBLIQUES : MUNICH, 10 mai 1989 : *Après la tempête*, h/t (103x145) : **DEM 66 000** – MUNICH, 29 nov. 1989 : *Berger dans un paysage montagneux*, h/t (34x48,5) : **DEM 22 000** – HEIDELBERG, 11 avr. 1992 : *Nuages sur les montagnes et le Wetterhorns*, aquar. et encre (49,7x41,3) : **DEM 5 800** – MUNICH, 10 déc. 1992 : *Paysage italien avec des nymphes se baignant dans un lac 1847*, h/t (140x216) : **DEM 79 100** – LONDRES, 19 nov. 1993 : *Paysage arcadien*, cr. et aquar./pap. (21,9x38,8) : **GBP 3 220** – MUNICH, 21 juin 1994 : *La grotte d'Égérie*, h/t (58x87,5) : **DEM 74 750** – HEIDELBERG, 15 oct. 1994 : *Baigneurs dans un étang*, h/t (38x53) : **DEM 16 000** – MUNICH, 27 juin 1995 : *Vue de Tivoli 1838*, cr./pap. (31x38,5) : **DEM 1 725** – VIENNE, 29-30 oct. 1996 : *Château sur les hauteurs* ; *Château dans une forêt*, h/t, une paire (19x15) : **ATS 161 000**.

SCHIRMES Albert
Né le 18 février 1838 à Leipzig. Mort le 23 juillet 1899 à Wettin. XIXᵉ siècle. Allemand.

Peintre d'architectures, paysages.

Élève de Ad. Eltzner.

SCHIRMPÖCK Hans ou Schirnbeck
XVIIᵉ siècle. Actif à Nuremberg. Allemand.

Peintre.

SCHIRNBÖCK Ferdinand
Né le 27 août 1859 à Oberhollabrunn. Mort le 16 septembre 1930 à Perltholdsdorf (près de Vienne). XIXᵉ-XXᵉ siècles. Autrichien.

Graveur.

De 1878 à 1880, il fut élève de Ferdinand Laufberger à l'École des Arts et Métiers de Vienne ; de 1880 à 1886 de Ludwig Jacoby, Johannes Sonnenleiter, à l'École Spéciale de Gravure au burin de l'Académie des Beaux-Arts de Vienne.

Il s'est spécialisé dans la gravure des billets de banque et des timbres-poste.

SCHIRREN Ferdinand
Né le 8 novembre 1872 à Anvers. Mort en 1944 à Molenbeek-Saint-Jean (Bruxelles). XIXᵉ-XXᵉ siècles. Belge.

Peintre de figures, portraits, paysages, natures mortes, aquarelliste, sculpteur. Expressionniste, tendance fauve.

Il fut élève de J.-B. de Keyser, Joseph Stallaert à l'Académie des Beaux-Arts de Bruxelles, où il reçoit essentiellement une formation de sculpteur, et de l'atelier de Jef Lambeaux. En 1898, il fonde le groupe *Labeur*, avec Auguste Oleffe, Willem Paerels et Louis Thévenet. Il fut aussi membre du groupe *Le Sillon*. Il fut un ami de Rik Wouters. Il séjourna à Paris, de 1919 à 1922.

Il abandonne la sculpture vers 1900 pour se consacrer presque exclusivement à la peinture. Il subit au début l'influence des impressionnistes, tels que Van Rijsselberghe et Claus, puis évolue et devient un des premiers représentants du « Fauvisme Brabançon » en utilisant des teintes claires et intenses qui prévalent sur le dessin du sujet. Ferdinand Schirren est surtout connu pour ses aquarelles.

F. Schirren

BIBLIOGR. : Urbain Van de Voorde : *Ferdinand Schirren*, Meddens, Bruxelles, 1963 – Gérald Schurr, in : *Les Petits Maîtres de la peinture 1820-1920, valeur de demain*, Les Éditions de l'Amateur, t. III, Paris, 1976 – in : *Dict. biogr. illustré des artistes en Belgique depuis 1830*, Arto, Bruxelles, 1987.

MUSÉES : BRUXELLES (Mus. des Beaux-Arts) : *La femme en bleu* – LA HAYE.

VENTES PUBLIQUES : ANVERS, 23 avr. 1969 : *Maternité*, aquar. : **BEF 65 000** – ANVERS, 13 oct. 1970 : *Femme en bleu dans un intérieur*, aquar. : **BEF 400 000** – BRUXELLES, 24 oct. 1972 : *Couple couché*, aquar. : **BEF 60 000** – ANVERS, 7 avr. 1976 : *Femme devant le miroir*, aquar. (55x44) : **BEF 46 000** – LOKEREN, 12 mars 1977 : *Nu aux fleurs* 1920, aquar. (60x48) : **BEF 55 000** – BREDA, 26 avr. 1977 : *Le camelot*, bronze (H. 50) : **NLG 2 000** – BRUXELLES, 19 mars 1980 : *Paysage*, aquar. (43x54) : **BEF 100 000** – LOKEREN, 16 fév. 1980 : *Jeune fille* 1904, bronze (H. 35) : **BEF 45 000** – ANVERS,

26 oct. 1982 : *Mère, enfant et poupée* des. (105x74) : **BEF 65 000** – ANVERS, 27 avr. 1982 : *Le jardinier*, aquar. (40x51) : **BEF 110 000** – ANVERS, 26 avr. 1983 : *Fleurs et fruits*, aquar. (53x61) : **BEF 100 000** – BRUXELLES, 15 juin 1983 : *Vue portuaire*, h/pan. (64x68) : **BEF 95 000** – LOKEREN, 15 oct. 1983 : *Le Colporteur*, bronze (H. 49) : **BEF 55 000** – ANVERS, 3 avr. 1984 : *Nu assis*, dess. (91x49) : **BEF 40 000** – LOKEREN, 16 fév. 1985 : *Nu dans un paysage*, aquar. (52x34) : **BEF 190 000** – LOKEREN, 28 mai 1988 : *Vase de fleurs*, h/cart. (45x36,5) : **BEF 140 000** – LOKEREN, 8 oct. 1988 : *Nature morte avec des fleurs et une statuette de Bouddha*, aquar. et cr. (35x32) : **BEF 95 000** – LOKEREN, 23 mai 1992 : *Maternité*, craie noire (48x35) : **BEF 90 000** – LOKEREN, 15 mai 1993 : *Paysage de dunes* 1913, aquar. (27x36) : **BEF 80 000** – LOKEREN, 26 mai 1993 : *Terrasse de jardin*, aquar./pap. (24x31) : **NLG 1 840** – LOKEREN, 12 mars 1994 : *Paysage de dunes* 1913, aquar. (27x36) : **BEF 140 000** – LOKEREN, 8 oct. 1994 : *Un froid piquant*, plâtre (H. 48,3) : **BEF 140 000** – LOKEREN, 10 déc. 1994 : *Homme jeune*, bronze (H. 47, L. 32) : **BEF 220 000** – LOKEREN, 11 mars 1995 : *Nu assis*, aquar. et cr. (33x36) : **BEF 180 000** – AMSTERDAM, 1ᵉʳ déc. 1997 : *Au sein*, past. et encre/pap. (69x52) : **NLG 16 520**.

SCHIRRER Albert
Né à Menton (Alpes-Maritimes). XIXᵉ-XXᵉ siècles. Français.

Sculpteur.

Il exposait à Paris, au Salon des Artistes Français, reçut en 1889 une mention honorable pour l'Exposition universelle, 1901 une médaille de troisième classe.

SCHISANO Nicola
XVIIᵉ siècle. Actif à Naples. Italien.

Sculpteur sur bois.

SCHISCHKIN Ivan Ivanovitch. Voir CHICHKINE

SCHISCHKOFF Matveï Andréévitch. Voir CHICHKOFF

SCHISI Mario
XVIIᵉ siècle. Actif à Ferrare. Italien.

Peintre d'ornementations.

SCHISSLER Gregorius
XVIIᵉ siècle. Autrichien.

Sculpteur de portraits.

SCHISSLER Hans
XVIIIᵉ siècle. Allemand.

Ébéniste.

SCHISSLER Stephan
XVIIIᵉ siècle. Autrichien.

Peintre.

Il travaillait sur porcelaine à la Manufacture de Vienne entre 1742 et 1750.

SCHIT Nicolaus
XVIᵉ siècle. Actif vers 1500. Allemand.

Peintre.

Il a laissé peu d'œuvres, qui se distinguent par la qualité des couleurs. Il serait l'auteur de l'autel de Niedererlenbach datant de 1497 et d'une *Nativité* conservée au Musée d'Aschaffenbourg.

VENTES PUBLIQUES : MUNICH, 16-18 mars 1966 : *Scènes de la vie de saint Blaise*, deux pendants : **DEM 22 000** – LONDRES, 21 juin 1968 : *Christ portant la couronne d'épines* : **GNS 1 900**.

SCHITERBERG Anton
Mort en 1588. XVIᵉ siècle. Actif à Lucerne. Suisse.

Peintre.

A traité des sujets religieux.

SCHITTENHELM. Voir SCHUTTENHELM

SCHITTIG
Originaire d'Obernbourg. XVIIIᵉ siècle. Allemand.

Sculpteur sur bois.

SCHITZ J.
XVIIIᵉ siècle. Autrichien.

Peintre d'architectures et de paysages.

Il pourrait y avoir confusion avec le suivant.

SCHITZ Jules Nicolas
Né le 9 février 1817 à Paris. Mort le 29 avril 1871 à Troyes. XIXᵉ siècle. Français.

Peintre d'architectures, paysages.

Il fut élève de Joseph Rémond. Il exposa au Salon de Paris, à partir de 1840, obtenant une médaille de troisième classe cette première année. Il fut nommé directeur de l'École municipale de dessin de Troyes.

Musées : Troyes : *Intérieur de l'église de Saint-André – Le jubé de sainte Madeleine – Vallée de Grésivaudan – Vue prise à Troyes – Environs de Grenoble –* deux études.

SCHIVERT Albert Gustav
Né le 9 avril 1826 à Hermannstadt (Sibiu, Roumanie). Mort le 18 juin 1881 à Graz. XIXᵉ siècle. Autrichien.
Peintre de portraits.
Père de Viktor Schivert. Il fut élève du portraitiste Johann Agotha et de l'Académie des Beaux-Arts de Vienne.
Musées : Sibiu : *Portrait du baron Josef von Bruckenthal – Portrait du baron Karl von Bruckenthal – Portrait du baron Hermann von Bruckenthal.*

SCHIVERT Viktor
Né le 8 mai 1863 à Jassy. XIXᵉ-XXᵉ siècles. Actif en Allemagne. Roumain.
Peintre de genre, portraits, illustrateur.
Fils de Albert Schivert. Il fut élève de Aloïs Gabl et Otto Seitz.
Ventes Publiques : Cologne, 7 juin 1972 : *L'invitation à la danse* : DEM 9 500 – New York, 7 oct. 1977 : *Scène de taverne* 1891, h/t (52x40,5) : USD 5 000 – Londres, 28 nov. 1980 : *La conversation*, h/t (64,2x52) : GBP 1 500 – Cologne, 29 juin 1984 : *Scène de taverne*, h/t (77x93) : DEM 4 000.

SCHIZ Mathias. Voir SCHÜTZ

SCHJELDERUP Leis
XIXᵉ-XXᵉ siècles. Norvégien.
Peintre de genre.
Il figura aux expositions du Salon des Artistes Français de Paris, reçut en 1900 une médaille de bronze pour l'Exposition universelle. Il convient de rapprocher SCHJELDERUP Leis et SCHIELDERUP Leys Georgia Elise.
Ventes Publiques : New York, 19 fév. 1992 : *Jeu de bascule au bord de la mer*, h/t (115,6x157,5) : USD 14 300.

SCHJERFBECK Helena Sofia, ou Helene ou Schjerberk, Schierfberk
Née le 10 juillet 1862 à Helsingfors (Helsinki). Morte le 23 janvier 1946. XIXᵉ-XXᵉ siècles. Finlandaise.
Peintre de genre, figures, portraits, paysages, peintre à la gouache, aquarelliste, dessinateur, lithographe. Symboliste, synthétiste.
On sait son admiration pour Vélasquez, et pour les grands artistes de l'histoire de la peinture, anciens et récents. De santé très fragile, elle dut mener une existence confinée et relativement solitaire, heureusement toute absorbée par son art. Dès l'âge de onze ans, elle commença ses études à l'École de l'Association Finlandaise des Arts, à Helsinki. À dix-huit ans, elle manifestait des dons évidents et peignait déjà des portraits d'enfants remarquables et des scènes de genre. Elève passée par plusieurs ateliers de l'École, elle quitta la Finlande pour Paris en 1880. Elle y participa au Salon des Artistes Français, où elle continua d'envoyer après son séjour, obtenant une médaille de bronze pour l'Exposition universelle de 1900. Dans les années quatre-vingt, elle résidait à St-Ives en Cornouailles, De 1892 à 1894, elle voyagea à Saint-Pétersbourg, Vienne, Florence. Étant revenue en Finlande, elle passa les deux dernières années de sa vie en Suède, près de Stockholm. En 1987, à Paris, elle était représentée à l'exposition *Lumières du Nord – La Peinture Scandinave 1885-1905,* au musée du Petit Palais. En 1998, elle était représentée à l'exposition *Visions du Nord,* au musée d'Art moderne de la Ville de Paris.
En France, dans un premier temps, elle avait rencontré les artistes de Concarneau et Pont-Aven, où elle peignit des paysages de plein-air, sur les traces de Gauguin et des Nabis. Elle jugea plus tard cet ensemble de paysages comme « une période impersonnelle et inexpressive » dans son œuvre. De retour en Finlande, elle entra dans une phase d'introspection. À l'époque de son séjour à St-Ives en Cornouailles, elle y était membre de la communauté d'artistes. La version de 1888, alors qu'elle est âgée de vingt-six ans, de *La petite convalescente* prouve une belle maîtrise technique traditionnelle. Puis, elle s'intéressa à l'ésotérisme, intérêt qu'elle conforta au cours de ses voyages, de 1892 à 1894.
Vers 1882, âgée de vingt ans, elle avait déjà commencé des études sur le thème des chaussons de danse. Elle poursuivit ce thème, le traitant en lithographie en 1938. Ces chaussons de danse ont-ils fait partie de ses regrets de jeune fille trop fragile pour les efforts physiques ? C'est une des caractéristiques de son œuvre que la permanence de quelques thèmes depuis la première jeunesse jusqu'à la fin. À ces thèmes repris sans cesse, appartient aussi la suite des autoportraits, thème qui, à partir de

1910, devint chez elle obsessionnel, peut-être dû à la solitude plus ou moins voulue et qui la laissait seule avec elle-même, peut-être dû à l'anxiété de scruter le vieillissement sur son visage ? Comme dans les suites de peintures sur ses autres thèmes de prédilection, on constate, de portrait en portrait, l'évolution de sa technique et de sa conception picturale, dans le sens d'un affranchissement toujours plus radical d'avec les conventions en vigueur dans la peinture alors de bon ton dans les pays scandinaves, affranchissement témoignant de sa fierté de caractère. En 1888, elle peignait encore dans l'esprit et la technique de la tradition du XIXᵉ siècle post-romantique. Peu après, vers 1890, elle subit l'influence des symbolistes. L'ancien traitement soucieux d'exactitude et de détail vrai, s'épura pour une manière progressivement plus dépouillée, tendant de nouveau au synthétisme des peintres de Pont-Aven.
Elle est considérée comme un des peintres finlandais importants de cette époque charnière, et surtout connue par le thème de *La petite convalescente,* qu'elle porta en elle du début à la fin de sa vie de peintre, peut-être parce qu'elle y projetait sa propre fragilité de santé, et qui permet l'étude de son évolution en peinture observée sur les traitements successifs d'un même thème. Après la première version de 1888, elle reprit le thème en 1927, dans différentes techniques, puis de différentes façons encore en 1938-1939, dessins, aquarelles, lithographies. La version de 1927 montre l'enfant qui tient et regarde une brindille fichée dans une tasse, beaucoup plus centré dans une composition resserrée après élimination des détails non signifiants du décor, que dans la première peinture de 1888. La facture en est directe, spontanée, synthétiste aussi de par la simplification des plans, la schématisation des détails. Toutefois, la matière pigmentaire est encore onctueuse, sensuelle. Dans un *Portrait de Gösta* de 1933, Gösta Stenman qui fut certainement collectionneur et sans doute amie de Helena Schjerfbeck et qui posséda plusieurs des versions de *La petite convalescente,* on trouve encore une matière pigmentaire savoureuse par endroits, donnant forme et vie au visage traité en grands aplats synthétistes, barrés durement par les traits simplifiés des sourcils, des yeux, du nez, de la bouche. C'est une peinture qui a un style d'époque, qui se situe avec beaucoup d'actualité dans la sienne même : 1933.
Pendant les deux dernières années de sa vie en Suède, elle travailla encore à ce qui serait la dernière version de *La petite convalescente* et qui fut peut-être sa dernière peinture. Toutes les simplifications du trait, des surfaces, des volumes, du détail, du décor, constatées en croissant au long de son évolution, sont ici parvenues à leur point extrême. À part le contraste entre le maillot noir et les ocres clairs du visage, des mains et de la literie, presque pas de colorations, ocres roses, ocres jaunes. Plus aucune matière pigmentaire onctueuse, mais des aplats maigres. Le dessin, réduit au minimum d'informations, est posé par dessus les aplats. Dans de telles conditions de dénuement volontaire des moyens techniques et plastiques, on aurait pu craindre un art définitivement froid, sans vie, or cette peinture, portée depuis si loin, si longtemps, bouleverse, comme si l'austérité de ces moyens renforçait l'aspect émouvant du thème, comme si le peintre parvenait à la fin de sa vie à dire avec la plus grande pudeur la souffrance qui fut sienne depuis l'enfance et son constant dialogue avec la mort. ■ Jacques Busse

Bibliogr. : H. Ahtela : *Hélène Schierfbeck,* Helsinki, 1953 – Lena Holger : *Helena Schjerfbeck, la vie, l'œuvre,* Ekdahl, Petterson et Winbladh, Stockholm, 1987 – in : Catalogue de l'exposition *Visions du Nord,* Musée d'Art moderne de la Ville, Paris, 1998.
Musées : Helsinki (Atheneum) : *Guerrier finlandais blessé, étendu sur la neige – Jeune garçon faisant manger sa petite sœur – La convalescente* 1888, h/t (92x107) – *Autoportrait à fond noir* 1915 – *La convalescente* 1938-1939, litho. (50x70) – *Autoportrait à la tache rouge* 1944 – Helsinki (Fond. Gyllenberg) : *Dernier auto-*

portrait 1945 – STOCKHOLM (Mod. Mus.) : *Autoportrait à la palette*1937 – TURKU (Turun Taidemuseo) : *Autoportrait à fond argent* 1915, étude – *Autoportrait à la bouche noire* 1939 – *Autoportrait* 1944-1945.
VENTES PUBLIQUES : COPENHAGUE, 13 oct. 1967 : *Portrait de vieille femme* : **DKK 12 000** – COPENHAGUE, 13 juin 1968 : *Paysage au banc, Pont-Aven* : **DKK 74 000** – COPENHAGUE, 20 oct. 1971 : *Portrait de jeune fille blonde* : **DKK 26 000** – COPENHAGUE, 21 oct. 1972 : *Portrait d'homme* : **DKK 17 000** – GÖTEBORG, 8 mai 1980 : *Convalescente*, litho. en coul. (35x48) : **SEK 6 200** – STOCKHOLM, 23 avr. 1980 : *Tête de jeune fille*, aquar. et past. (35,5x42) : **SEK 35 000** – STOCKHOLM, 23 avr. 1981 : *Jeune Fille sur un canapé* 1882, h/t (37x45) : **SEK 71 000** – STOCKHOLM, 31 oct. 1984 : *Tête d'homme de profil* 1928, h/t (48x38) : **SEK 700 000** – STOCKHOLM, 10 avr. 1985 : *la convalescente* 1927, h/t (56x75) : **SEK 1 700 000** – STOCKHOLM, 23 avr. 1986 : *Portrait de jeune fille* 1920-1925, h/t (46x39) : **SEK 280 000** – STOCKHOLM, 21 oct. 1987 : *La Convalescente*, litho. coul. (49x69) : **SEK 60 000** – STOCKHOLM, 19 oct. 1987 : *Jeune fille assise sur un banc* 1925, h/t (61x36) : **SEK 950 000** – LONDRES, 24 mars 1988 : *Les chaussons de danse* 1883, h/t (20x25,5) : **GBP 209 000** ; *Prunes dans un seau renversé*, aquar. reh. de blanc (27x37) : **GBP 29 600** ; *Autoportrait*, h/pap. (30x25) : **GBP 198 000** – LONDRES, 16 mars 1989 : *La convalescente* 1945, craie noire, aquar. et gche (41,5x51) : **GBP 308 000** ; *Portrait de Göta* 1933, h/t/cart. (33x29) : **GBP 88 000** – STOCKHOLM, 15 nov. 1989 : *Portrait d'une jeune fille : Hjördis*, h/t (53x45) : **SEK 2 700 000** – LONDRES, 27-28 mars 1990 : *Les chaussons de danse*, h/t (62x68) : **GBP 1 100 000** – LONDRES, 29 nov. 1990 : *Autoportrait aux yeux fermés* 1945, fus./pap. (33x41) : **GBP 60 500** – STOCKHOLM, 10-12 mai 1993 : *Au café*, aquar. et fus. (64x57) : **SEK 200 000.**

SCHKOLNYK Laurent
Né le 24 mai 1953 à Paris. XXe siècle. Français.
Graveur de paysages, natures mortes, fleurs.
Il suivit les cours du soir de dessin à l'École des Beaux-Arts de Nantes et s'initia à la gravure. Il participe à des expositions collectives diverses, à Nantes, Colmar, Limoges, en 1985 à Paris au Salon de la Jeune Gravure Contemporaine. Depuis 1985, il expose individuellement à Lyon, Cannes, Paris, Tokyo, Nantes, Osaka, Saint-Brieuc, etc. Il expose en permanence dans les galeries Breheret et Vanuxem à Paris, Michael à Beverly Hills.
Il pratique la technique de la gravure à la manière noire, en noir et en couleurs. Il traite surtout des thèmes en rapport avec la beauté de la nature, les fleurs, des oiseaux. La technique de la manière noire lui permet d'exalter l'éclat des couleurs les plus vives, jaune d'or, vermillon, carmin, en contraste avec les violets, bleus et verts profonds.
MUSÉES : LOS ANGELES (County Mus. of Art) – PARIS (BN, Cab. des Estampes) – SAN FRANCISCO (Fine Arts Mus.).

SCHKUHR Christian
Né en 1741 à Regau. Mort en 1811 à Wittenberg. XVIIIe-XIXe siècles. Allemand.
Dessinateur et graveur.
Il a dessiné et gravé les planches d'un ouvrage de botanique, qu'il publia.

SCHLABITZ Adolf
Né le 7 juin 1854 à Gross-Wartenberg. XIXe-XXe siècles. Allemand.
Peintre de genre, figures, paysages.
Il fut élève de l'Académie des Beaux-Arts de Berlin, puis de Jules Lefebvre et Gustave Boulanger à l'École des Beaux-Arts de Paris.
MUSÉES : BERLIN (Gal. nat.) : *La demoiselle verte* – BRÊME : *Dans l'attente* – BRESLAU, nom all. de Wroclaw : *Séance de tribunal.*
VENTES PUBLIQUES : LONDRES, 21 juil. 1976 : *Paysage d'automne* 1918, h/t (83x83) : **GBP 550** – AMSTERDAM, 18 juin 1997 : *Le Rideau rouge*, h/t (69,5x90,5) : **NLG 10 378.**

SCHLACHTER Hans
Mort avant 1614 à Kulmbach. XVIIe siècle. Actif à Kulmbach. Allemand.
Sculpteur.

SCHLACHTER J. Anton
XVIIIe-XIXe siècles. Actif à Prague. Autrichien.
Peintre de batailles.
VENTES PUBLIQUES : LONDRES, 21 juin 1991 : *La Bataille de Dresde* 1815, h/t (94,5x137,5) : **GBP 12 100.**

SCHLADERMUNDT Herman T.
Né le 4 octobre 1863 à Milwaukee. XIXe-XXe siècles. Américain.

Peintre, décorateur.
Il était actif à Bronxville (New York).

SCHLADITZ Ernst
Né en 1862 à Leipzig. XIXe-XXe siècles. Actif aux États-Unis. Allemand.
Peintre, graveur.
Il était peintre et graveur sur bois. Il était actif à New York.

SCHLAFHORST Marie
Née le 12 avril 1865 à Mönchen-Gladbach. Morte le 15 janvier 1925 à Mönchen-Gladbach. XIXe-XXe siècles. Allemande.
Sculpteur de bustes.
Elle fut élève de Henrich Waderé, sans doute à Munich.
Pour la ville d'Augsbourg, elle a sculpté les bustes du *Roi Maximilien II,* du *Prince régent Léopold.*

SCHLÄFLI Eugen
Né le 7 mars 1855 à Burgdorf. XIXe-XXe siècles. Suisse.
Peintre de paysages.
À Lausanne, il fut élève de Johann Joseph Geisser, à Berne de Paul Volmar, à Paris de Louis Émile Dardoize.

SCHLAG Jakob
XVIIe siècle. Actif à Vienne. Autrichien.
Stucateur.

SCHLAGETER Arthur Charles
Né le 11 décembre 1883 à Clarens. Mort en 1963. XXe siècle. Suisse.
Sculpteur de figures.
Il fut élève d'Armand Cacheux, Pierre Narcisse Jacques, Albert Carl-Angst, Barthélémy Caniez à l'École des Arts Industriels de Genève.
Il a sculpté des figures décoratives sur la façade du Musée de Genève, de l'Hôtel de Ville de Roubaix et du Théâtre de Denain. Il travailla à la restauration de la cathédrale de Lausanne.
MUSÉES : BERNE : *Femmes de la brousse* – LAUSANNE (Mus. canton.) : *Frileuse* 1950, ronde-bosse pierre – *Tête de femme* 1952, ronde-bosse bronze – *Buste de jeune fille* 1952, ronde-bosse plâtre – *Simone, portrait de jeune fille en buste* 1952, bas-relief plâtre – *Serpent* 1952, haut-relief marbre – *Nu* 1952, ronde-bosse marbre – LE LOCLE : *Enfant avec coquillage.*
VENTES PUBLIQUES : ZURICH, 13 nov. 1976 : *Nageurs* 1955, pierre (H. 20, Long. 60) : **CHF 900.**

SCHLAGETER Eduardo
Né en 1893 à Caracas. XXe siècle. Vénézuélien.
Peintre.
Probablement d'origine suisse. Il travailla à en Suisse et à Paris.

SCHLAGETER Karl
Né le 13 juillet 1894 à Lucerne. Mort en 1978 ou 1990 à Zurich. XXe siècle. Suisse.
Peintre de portraits, paysages, marines, paysages d'eau.
Il fut élève d'Angelo Janck à l'Académie des Beaux-Arts de Munich.
MUSÉES : BERNE : *Autoportrait* – BIEL : *Mère* – LUCERNE : *Le föhn.*
VENTES PUBLIQUES : ZURICH, 29 mai 1976 : *Le port de pêche*, h/t (70x150) : **CHF 1 900** – HEIDELBERG, 14 oct. 1988 : *Roseaux au bord du lac* 1920, h/cart. (50x70) : **DEM 1 900** – ZURICH, 7-8 déc. 1990 : *Le mont Mythen se reflétant dans un lac* 1921, h/t (50x70) : **CHF 2 900** – ZURICH, 16 oct. 1991 : *Composition*, h/t (77x65) : **CHF 1 500** – ZURICH, 24 nov. 1993 : *Port* 1957, h/rés. synth. (68x95) : **CHF 1 725.**

SCHLAIKJER Jes William
Né le 22 septembre 1897. XXe siècle. Américain.
Peintre, illustrateur.
Il fut élève de Elmer A. Forsberg, Dean, Dunn et Harvey Cornwell. Il était membre du Salmagundi Club et de la Fédération Américaine des Arts.

SCHLANDERER Josef
XVIIIe siècle. Autrichien.
Peintre.
Il travailla de 1797 à 1798 à Salzbourg. Le Musée de cette ville conserve de lui le portrait du comte Léopold Lodron (1797).

SCHLANGENHAUSEN Emma
Née le 9 mars 1882 à Halle (Saxe-Anhalt). XXe siècle. Active en Autriche. Allemande.
Peintre de compositions religieuses, graveur.
Elle fut élève de Ludwig Michalek, Kolo Moser, Alfred Roller, probablement à l'École des Arts Appliqués de Vienne, et de Cuno Amiet. De 1909 à 1914, elle séjourna à Paris.

En 1934, elle peignit *La Vie de saint François d'Assise* au monastère des Franciscains de Salzbourg et, pour la Maison des Missions sur le Mönchesberg, un grand tableau d'autel et des stations du Chemin de Croix.

SCHLANK Ignaz
XIX^e siècle. Actif à Grafenberg vers 1801. Autrichien.
Peintre.

SCHLANTZ Adam
XV^e siècle. Éc. bavaroise.

Il fut chambellan du prince abbé de Kempten au XV^e siècle. Le Musée diocésain de Fribourg en Br. possède de cet artiste un panneau représentant neuf *Scènes de la Passion*.

SCHLÄPFER Konrad
Né le 18 juin 1871 à Appenzell. Mort le 3 décembre 1913 à Fribourg. XIX^e-XX^e siècles. Suisse.
Peintre.

Il fut élève de Hans Wildermuth et Léon Petua à l'École Technique de Winterthur ; et à Paris de l'école des Arts décoratifs et de l'académie Julian. À partir de 1896, il fut professeur à l'École industrielle de Fribourg.

SCHLAPP Franz et Jeremias, les frères
Originaires du Vorarlberg. XVIII^e siècle. Suisses.
Sculpteurs.

Ils ont travaillé de 1770 à 1772 à la cathédrale Saint-Ursus de Soleure.

SCHLAPPAL Jodocus
Né en 1793. Mort le 2 octobre 1837 à Cologne. XIX^e siècle. Allemand.
Lithographe.

Il fut le propriétaire en 1822 d'un atelier de lithographies.

SCHLAPPRITZI Kaspar
Né en 1790 à Saint-Gall. Mort en 1835 à Saint-Gall. XIX^e siècle. Allemand.
Peintre de portraits.

Élève de J. H. Kunkler, il travailla à Stuttgart avec J. B. Seele et à l'Académie de Vienne.

SCHLATER Alexander Georg Fédorovitch ou Chliater
Né en 1834 à Dorpat (gouvernement de Ziflande). Mort le 12 juin 1879 à Düsseldorf. XIX^e siècle. Allemand.
Paysagiste.

D'origine allemande, fils et élève de Friedrich il fut élève de l'Académie de Saint-Pétersbourg de 1853 à 1856. Il s'installa à Düsseldorf en 1872.

SCHLATER Friedrich Georg Fridrikovitch ou Chliater
Né en 1804 à Tilsit. Mort le 14 avril 1870 à Dorpat. XIX^e siècle. Russe.
Peintre de paysages et lithographe.

Il était le père d'Alexander Schlater.

SCHLATT Franz
Né le 16 septembre 1765 à Lucerne. Mort le 28 décembre 1843 à Lucerne. XVIII^e-XIX^e siècles. Suisse.
Sculpteur.

Il a exécuté des bustes pour la façade du théâtre municipal de Lucerne.

SCHLATTER Ernst Emil
Né le 27 novembre 1883 à Zurich. XX^e siècle. Suisse.
Peintre de paysages, lithographe.

Il fut élève de l'école des Beaux-Arts de Stuttgart. À partir de 1915, il fut professeur à l'école des Beaux-Arts de Zurich. Il s'établit et travailla à Uttwil.
MUSÉES : CONSTANCE – SAINT-GALL.

SCHLATTER Louise
Née le 5 février 1825 à Saint-Gall. Morte le 17 mai 1880 à Saint-Gall. XIX^e siècle. Suisse.
Peintre de fleurs.

SCHLATTMANN Julius
Né le 7 avril 1857 à Borken (Westphalie). XIX^e-XX^e siècles. Allemand.
Peintre, dessinateur humoriste.

Il fut élève d'Albert Baur à Düsseldorf, de Friedrich Geselschap à Berlin.

SCHLAWING Adolf
Né le 4 septembre 1888 à Gross-Lunau. XX^e siècle. Allemand.

Peintre de figures, portraits, paysages, sculpteur de monuments.

Il fut élève de Ernst Wilhelm Müller-Schönefeld. Il s'établit à Vietze-sur-l'Elbe.
En 1921, il réalisa le Monument aux Morts de Vietze-sur-l'Elbe.

SCHLAYER Heinrich ou Schleyer
Né en 1782 à Würzburg. XIX^e siècle. Actif à Friesenhausen. Allemand.
Peintre de portraits.

Élève de G. de Marées. Il devint en 1770 membre de l'Académie de Munich et travailla à la cour du prince évêque de Würzburg.

SCHLECHT Benedikt Franz
XVIII^e siècle. Allemand.
Graveur.

Peintre de la cour à Würzburg, on lui doit les stalles du chœur de la cathédrale de Würzburg.

SCHLECHT Charles
Né en 1843 à Stuttgart. Mort après 1905. XIX^e siècle. Depuis 1852 actif aux États-Unis. Allemand.
Graveur.

Il fut élève du graveur américano-écossais Charles Burt et du graveur de billets de banque Alfred Jones.
Lui-même se spécialisa dans la gravure de billets de banque.

SCHLECHT Johann Ernst
XVIII^e siècle. Allemand.
Sculpteur.

SCHLECHTA Adalbert
XVIII^e siècle. Actif à Chrudim et vers 1789 à Luxe. Éc. de Bohême.
Peintre de portraits.

SCHLECHTE Friedrich Wilhelm
Né en 1812. Mort en 1869 à Meissen. XIX^e siècle. Allemand.
Peintre sur porcelaine.

Il travailla jusqu'en 1858 à la Manufacture de porcelaine de Meissen.

SCHLECHTER Anton ou Schletter
XVIII^e siècle. Allemand.
Graveur.

Il étudia à Leipzig chez Geyser. Il grava surtout des reproductions.

SCHLEDER Martin Johann. Voir SCHLÖDER

SCHLEDERER Jakob Christoph. Voir SCHLETTERER

SCHLEE C.
Mort en 1843. XIX^e siècle. Actif à Berne. Suisse.
Sculpteur et médailleur.

SCHLEE Kaspar Johann Michael
Né le 14 juin 1799 à Beromunster. Mort le 12 décembre 1874 à Berne. XIX^e siècle. Suisse.
Sculpteur.

Élève de Franz Schlatt. Le musée de Berne possède de lui trois bustes en argile, ceux du peintre *Lory*, de *Karl Ricidi* et du bourgmestre *Em. Fr. v. Fischer*.

SCHLEEDORN Hans Georg. Voir SCHLEHENDORN

SCHLEEHAUF Johann Konrad ou Schlehauf
Né en 1739 à Heslach (près de Stuttgart). Mort le 12 août 1785 à Stuttgart. XVIII^e siècle. Allemand.
Peintre.

Peintre à la cour de Wurtemberg, il devint en 1771 professeur de peinture et de dessin à la Solitude de Stuttgart.

SCHLEER Sem. Voir SCHLÖR

SCHLEGEL
XVII^e siècle. Allemand.
Peintre de compositions religieuses.

Actif à Landshut vers 1664, il a peint un tableau d'autel représentant *Saint Sébastien*, qui fut destiné primitivement à l'église du Saint-Esprit.

SCHLEGEL
XVIII^e siècle. Allemand.
Ébéniste.

On lui doit les stalles du chœur de l'église Notre-Dame à Bruchsal.

SCHLEGEL Anton Georg
XVIII^e siècle. Actif à Lucerne entre 1730 et 1771. Suisse.

Sculpteur et stucateur.
Il a sculpté en 1744 un autel de Saint Sébastien, pour la chapelle Saint-Pierre à Lucerne.

SCHLEGEL Cornelius. Voir SZLEGEL Korneli

SCHLEGEL Eva
XXᵉ siècle. Autrichienne.
Peintre, créateur d'installations.
En 1995, elle a participé à la Biennale de Venise et, à Paris, à la FIAC (Foire Internationale d'Art Contemporain) présentée par la galerie Krinzinger de Vienne.

SCHLEGEL Félix et Franz Anton. Voir TRINER

SCHLEGEL Franz
Né le 15 janvier 1851 à Pravali (Carinthie). Mort en 1920 à Vienne. XIXᵉ-XXᵉ siècles. Autrichien.
Illustrateur.
Il fut élève de Hermann von Königsbrunn à l'Académie des Beaux-Arts de Graz.

SCHLEGEL Friedrich Abraham
XVIIIᵉ siècle. Allemand.
Peintre sur porcelaine.
Il travailla entre 1751 à 1776 à la Manufacture de porcelaine de Meissen, en 1776, à la Manufacture de Copenhague. Il vivait encore en 1796.

SCHLEGEL Friedrich August
Né le 18 mars 1828 à Heidersdorf. Mort à Dresde. XIXᵉ siècle. Allemand.
Peintre de portraits, miniatures, paysages, natures mortes, aquarelliste.
Il a réalisé à l'huile des miniatures de portraits et à l'aquarelle des paysages.
VENTES PUBLIQUES : LONDRES, 16 oct. 1974 : *Nature morte au masque* 1846 : **GBP 1 000** – AMELIA, 18 mai 1990 : *Nature morte de fruits*, h/t (38x99) : **ITL 1 900 000** – LONDRES, 17 nov. 1993 : *Nature morte avec un masque, une fiasque, un verre de vin et une pipe* 1846, h/t (52x45) : **GBP 4 830**.

SCHLEGEL Friedrich Samuel ou Samuel Friedrich
Né en 1732 à Gromsdorf (près de Weimar). Mort le 5 février 1799 à Leipzig. XVIIIᵉ siècle. Allemand.
Sculpteur de monuments, statues.
Il fit son premier envoi à l'Exposition de Dresde en 1767 avec *Hercule à la croisée des chemins* et exécuta pour l'église Saint-Jean de Leipzig un monument à la mémoire de Gellert.

SCHLEGEL Friedrich ou Moritz Friedrich
Né le 27 décembre 1865 à Prague. XIXᵉ-XXᵉ siècles. Tchécoslovaque.
Peintre de compositions monumentales, illustrateur.
Il fut élève de Christian Griepenkerl et Josef von Trenkwald à l'Académie des Beaux-Arts de Vienne.
MUSÉES : VIENNE (église Saint-Jean) : quatre plafonds.

SCHLEGEL Herbert Rolf
Né le 26 août 1889 à Breslau. XXᵉ siècle. Actif en Autriche. Allemand.
Peintre de genre, paysages, graveur.
Il fut élève de Hans Olde à l'Académie des Beaux-Arts de Weimar. Il s'établit à Schöndorf.
VENTES PUBLIQUES : LONDRES, 23 mars 1988 : *Jeune femme et sa servante*, h/t (98x88) : **GBP 2 860** – COLOGNE, 15 oct. 1988 : *Jour d'automne*, h/t (90x100) : **DEM 1 800** – LONDRES, 5 mai 1989 : *Voie ferrée la nuit* 1919, h/t (78x88) : **GBP 1 870**.

SCHLEGEL Hermann
Né le 1ᵉʳ juin 1860 à Cobourg. Mort le 5 décembre 1917 à Darmstadt. XIXᵉ-XXᵉ siècles. Allemand.
Peintre de paysages, aquarelliste, peintre de décors de théâtre.
À partir de 1882, à Darmstadt, il fut peintre de décors du Théâtre de la Cour.
MUSÉES : DARMSTADT : *Paysage*, aquar.

SCHLEGEL Hugo Johann
Né en 1679 à Francfort-sur-le-Main. Mort le 26 décembre 1737 à Francfort-sur-le-Main. XVIIIᵉ siècle. Allemand.
Peintre.
Il fut le professeur de Justus Juncker, de Christian Georg Schuz et de Johann Georg Trautmann.

SCHLEGEL Johann Caspar
Né vers 1689. Mort en janvier 1777. XVIIIᵉ siècle. Allemand.
Peintre.

SCHLEGEL Johann Georg ou Schlögl
Né en 1754. Mort le 8 juillet 1811 à Tata. XVIIIᵉ-XIXᵉ siècles. Hongrois.
Céramiste.
Il devint en 1785 directeur de la fabrique de céramiques à Tata.
MUSÉES : BUDAPEST (Mus. des Arts industriels).

SCHLEGEL Johann Heinrich
Né le 2 décembre 1697 à Bensen. Mort le 28 décembre 1741 à Prague. XVIIIᵉ siècle. Autrichien.
Peintre.
Élève et imitateur de Peter Johann Brandel. L'église de Bensen possède de lui un *Saint François-Xavier*.

SCHLEGEL Julius
XIXᵉ siècle. Actif à Potsdam et à partir de 1870 à Berlin. Allemand.
Paysagiste et peintre d'architectures.
Il travailla à Rome entre 1847 et 1855. Il fut peintre à la cour du prince Guillaume de Prusse et fit des envois à l'Académie de Berlin de 1846 à 1874.

SCHLEGEL Léopold Eugénie, née Lalouette
XIXᵉ siècle. Française.
Peintre de portraits et de genre.
Exposa au Salon entre 1840 et 1849.

SCHLEGEL Rudolf
XIXᵉ siècle. Actif à Haida. Éc. de Bohême.
Peintre verrier.

SCHLEGELL Gustav von
Né le 16 septembre 1877 à Saint Louis. XXᵉ siècle. Américain.
Peintre de paysages.
Il commença ses études à Minneapolis ; fut élève de Karl von Marr à l'Académie des Beaux-Arts de Munich ; de Jean-Paul Laurens à Paris.
MUSÉES : SAINT LOUIS (City Art Mus.).

SCHLEGELL Martha von, née Schulz
Née le 12 janvier 1861 à Johanngeorgenstadt. XIXᵉ-XXᵉ siècles. Autrichienne.
Sculpteur, peintre de paysages.
Elle fut élève d'Anton Klamroth.

SCHLEGLE Jean Georges
XVIIIᵉ siècle. Français.
Peintre.
Il fut reçu membre de l'Académie de Saint-Luc le 17 octobre 1753.

SCHLEH Anna
Née en 1833 à Berlin. Morte le 7 septembre 1879. XIXᵉ siècle. Allemande.
Peintre.
Élève de Jul. Schrader.

SCHLEHAHN Albin
Né le 1ᵉʳ juillet 1870 à Eichigt. XIXᵉ-XXᵉ siècles. Allemand.
Peintre de paysages, fleurs.
Il était actif à Plauen.

SCHLEHAUF Johann Konrad. Voir SCHLEEHAUF

SCHLEHENDORN Hans Georg ou Jörg ou Schleedorn
Né en 1616 à Rudolstadt. Mort le 2 janvier 1672 à Kulmbach. XVIIᵉ siècle. Allemand.
Sculpteur.
Il était le fils de l'ébéniste Hans Schlehendorn. Il se maria à Cobourg en 1644 et devint citoyen de Kulmbach en 1654. Il travailla longtemps avec le sculpteur Johann Brenk à la décoration des églises de Kulmbach.

SCHLEHENRIED Johann Sigismund
XVIIᵉ siècle. Actif à Heilbronn. Allemand.
Dessinateur.

SCHLEIBNER Kaspar
Né le 23 février 1863 à Hallstadt. Mort le 27 janvier 1931 à Munich. XIXᵉ-XXᵉ siècles. Allemand.
Peintre.
Il était élève de Gabriel von Hackl, Ludwig von Herterich et Wilhelm von Lindenschmit le Jeune, à l'Académie des Beaux-Arts de Munich. En 1895 et en 1904, il travailla à Rome. En 1900, il se maria avec la fille du sculpteur Guido Entres.

SCHLEICH Adrien
Né le 7 décembre 1812 à Munich. Mort le 28 novembre 1894 à Munich. XIXᵉ siècle. Allemand.

Graveur et dessinateur.
Élève d'Amsler. Il a gravé sur acier un grand nombre d'illustrations.

SCHLEICH Anton
Né en 1809 à Munich. Mort en 1851 à Munich. XIX^e siècle. Allemand.
Peintre de paysages et graveur.

SCHLEICH August
Né en 1814 à Munich. Mort le 26 décembre 1865 à Munich. XIX^e siècle. Allemand.
Peintre d'animaux et graveur.
La Pinacothèque de Munich conserve de lui *Oiseaux morts.*

SCHLEICH Carl Peter
Né en 1823 à Munich. XIX^e siècle. Allemand.
Graveur.
Il a gravé des panoramas et des vues topographiques de villes.

SCHLEICH Carl, le Jeune
Né en 1788 à Augsbourg. Mort en 1840 à Munich. XIX^e siècle. Allemand.
Graveur au burin et lithographe.
Il était le fils et l'élève de Johann Carl et le père de Carl Peter. Il était inspecteur des Bureaux militaires topographiques de Munich.

SCHLEICH Eduard, l'Aîné
Né le 12 octobre 1812 à Haarbach. Mort le 8 janvier 1874 à Munich. XIX^e siècle. Allemand.
Peintre de paysages animés, paysages d'eau, paysages de montagne.
Il fut élève de l'Académie de Munich. Il visita la Haute Italie, la France, les Pays-Bas. Il fut nommé professeur à l'Académie de Munich en 1868.
Il s'inspira surtout des vieux maîtres et de la nature. Les montagnes bavaroises lui fournirent ses sujets favoris.
Musées : Berlin : *Paysage le soir* – Brême : *Paysage de l'Isar* – Breslau, nom all. de Wroclaw : *Paysage avec église* – Darmstadt : *Paysage* – Dresde : *Troupeau dans l'eau* – Hambourg : *Les Alpes dans l'Allgan* – Kaliningrad, ancien. Königsberg : *Paysage bavarois* – *Plaine de l'Isar près de Munich* – Leipzig : *Environs de Munich* – *Paysage de la Haute Bavière* – *Paysage, lac de Chiem* – Munich : *Le lit de l'Isar à Munich* – *Au lac Ammer* – *Orage éclatant* – *Château de Pommersfelden* – *Château et église* – Dachau : *Groupe d'arbres* – *Au rivage* – *Hutte de vacher en haute montagne* – *A Braunenberg* – une esquisse – Stuttgart : *Paysage* – *Chaumière dans un bois.*
Ventes Publiques : Francfort-sur-le-Main, 1894 : *Le motif près de Munich :* FRF 3 500 – Paris, 3 fév. 1919 : *Femmes aux champs :* FRF 250 ; *Petites maisons dans la verdure :* FRF 270 – Francfort-sur-le-Main, 11-13 mai 1930 : *Paysage :* DEM 3 550 – Cologne, 30 oct. 1937 : *Paysages hollandais :* DEM 4 000 – Lucerne, 17 juin 1950 : *Paysage avec vaches :* CHF 2 100 – Cologne, 14 nov. 1963 : *Paysage alpestre :* DEM 22 000 – Munich, 28-29-30 juin 1967 : *La partie de campagne :* DEM 10 000 – Munich, 20 mars 1968 : *Paysage alpestre :* DEM 15 000 – Munich, 19 et 20 mars 1969 : *Paysage au lac :* DEM 31 000 – Cologne, 26 mai 1971 : *Vaches dans un paysage :* DEM 23 000 – Londres, 14 juin 1972 : *Paysage animé :* GBP 7 500 – Londres, 4 mai 1973 : *Paysage au lac :* GNS 4 800 – Londres, 15 mars 1974 : *Troupeau au bord de la mer :* GNS 2 500 – Munich, 25 nov. 1977 : *Jeune fille priant dans un paysage,* h/t (60x75) : DEM 5 200 – Los Angeles, 23 juin 1980 : *Troupeau traversant un village,* h/t (94x113) : USD 51 000 – Munich, 4 juin 1981 : *Vue de la campagne romaine avec l'aquaduc de Claude* vers 1871, h/pan. (36x86) : DEM 60 000 – New York, 24 fév. 1983 : *L'Étang de la ferme,* h/t (60x95) : USD 23 000 – Munich, 29 nov. 1984 : *Paysage montagneux avec lac,* aquar./traits de cr. (16x24,5) : DEM 2 800 – Munich, 23 oct. 1985 : *Paysage à l'arc-en-ciel,* h/t (54x82) : DEM 75 000 – Munich, 10 mai 1989 : *Jeune garçon se reposant dans un paysage* 1833, h/t (35,5x47) : DEM 143 000 – Munich, 12 juin 1991 : *Bétail se désaltérant au bord d'un lac,* h/pan. (82x127) : DEM 68 200 – Munich, 22 juin 1993 : *Paysage avec des ruines,* h/pan. (14x43) : DEM 20 700 – Munich, 21 juin 1994 : *Arrivée de l'orage sur le lac Starnberger,* h/pan. (14x41,5) : DEM 39 100 – Munich, 27 juin 1995 : *Paysage fluvial avec des vaches,* h/pan. (28x44,5) : DEM 24 150 – Vienne, 29-30 oct. 1996 : *Ammersee près de Hersching,* h/t (25x39) : ATS 253 000.

SCHLEICH Eduard, le Jeune
Né le 15 février 1853 à Munich. Mort le 28 octobre 1893. XIX^e siècle. Allemand.
Peintre de paysages animés, paysages de montagne.
Musées : Munich (Pina.) : *En Automne – Paysage avec troupeau.*
Ventes Publiques : New York, 28 avr. 1977 : *Paysage de Bavière,* h/t (58,5x75) : USD 1 800 – Munich, 5 déc 1979 : *Paysage,* h/t (48,5x74) : DEM 3 700 – New York, 24 fév. 1983 : *Ferme au bord d'un torrent alpestre,* h/t (38x58) : USD 6 250 – Munich, 8 mai 1985 : *Carriole sur un chemin de campagne,* h/t mar./cart. (20x29) : DEM 5 000 – Vienne, 29-30 oct. 1996 : *Paysage boisé de montagne avec un château au sommet,* h/t (121x150) : ATS 161 000.

SCHLEICH Hans
Né le 24 juin 1834 à Stettin. Mort le 10 juin 1912 à Berlin. XIX^e-XX^e siècles. Allemand.
Peintre de paysages, marines.

SCHLEICH Johann Carl
Né en 1759 à Augsbourg. Mort en 1842 à Munich. XVIII^e-XIX^e siècles. Allemand.
Graveur, surtout de reproductions.
Il était le père d'Anton, August, Carl et Joseph Schleich. Il fut l'élève de F. X. Jungwirth et de J. Mettenleiter.

SCHLEICH Joseph
Né en 1791 à Augsbourg. XIX^e siècle. Allemand.
Dessinateur et graveur au burin.
Il était le fils de Johann Carl Schleich.

SCHLEICH Matheis
XVI^e-XVII^e siècles. Actif à Augsbourg. Allemand.
Ébéniste.

SCHLEICH Peter Johann
XVII^e siècle. Actif à Nuremberg. Allemand.
Peintre.

SCHLEICH Robert
Né le 13 juillet 1845 à Munich. Mort le 14 octobre 1934 à Munich. XIX^e-XX^e siècles. Allemand.
Peintre de paysages animés, paysages.
Fils du graveur Adrien Schleich. Il fut élève de Wilhelm von Diez à l'Académie des Beaux-Arts de Munich.
Il a essentiellement représenté des scènes de travaux à la campagne.

Rob Schleich

Musées : Augsbourg : *Fenaison en Bavière* – Heidelberg : *Fenaison* – Munich (Pina.) : *Sur la route* – *Fenaison en Haute-Bavière* – *Fête d'Octobre* – Wuppertal : *Paysage avec laboureurs.*
Ventes Publiques : Munich, 29-30 sep. 1965 : *La Foire au bétail :* DEM 6 000 – Munich, 17 nov. 1971 : *Paysage à l'étang :* DEM 5 200 – New York, 21 jan. 1978 : *Paysage d'hiver avec patineurs* 1885, h/pan. (23x32,5) : USD 14 500 – Los Angeles, 17 mars 1980 : *Scène de moisson,* h/t (12x13) : USD 9 500 – New York, 27 fév. 1982 : *La halte des voyageurs,* pl., aquar. et cr. (7,3x11,2) : USD 1 600 – Zurich, 12 nov. 1982 : *Le repos de midi,* h/t (63x105,5) : CHF 41 000 – Munich, 15 mars 1984 : *La moisson,* h/t (76,5x101) : DEM 27 000 – Londres, 21 juin 1985 : *Les moissonneurs,* h/pan. (11,2x22,8) : GBP 7 000 – New York, 28 oct. 1986 : *Les moissonneurs* 1900, h/pan. (20,3x38,6) : USD 15 000 – Londres, 23 mars 1988 : *Paysan abreuvant son bétail à un point d'eau, près du village* 1875, h/t (52x87) : GBP 8 250 – Munich, 18 mai 1988 : *La pause pour se rafraîchir,* h/cart. (4x5,5) : DEM 4 840 – New York, 28 mai 1992 : *Les Meules de foin,* h/t (23,5x39,4) : USD 22 000 – Munich, 25 juin 1992 : *Paysanne et ses vaches au bord d'un ruisseau,* h/bois (9,5x19,5) : DEM 8 814 – Munich, 10 déc. 1992 : *Fenaison à l'approche de l'orage,* h/t (12x13) : DEM 14 690 – New York, 26 mai 1993 : *Le marché aux chevaux,* h/pan. (11,4x16,5) : USD 4 888 – Munich, 22 juin 1993 : *Paysans chargeant une charrette de foin,* h/pan. (11x21,5) : DEM 14 950 – New York, 19 jan. 1994 : *Paysans avec des moutons,* h/cart. (5,1x6,4) : USD 4 140 – Munich, 21 juin 1994 : *Vaches se désaltérant dans un paysage avec un moulin,* h/pan. (21x37,5) : DEM 4 370 – Vienne, 29-30 oct. 1996 : *Pêcheurs relevant leurs filets à l'aube* 1871, h/t (41,5x88) : ATS 207 000.

SCHLEICHER
XVIII^e siècle. Actif à Nuremberg. Allemand.

Graveur.
On lui doit une reproduction de l'église *Sainte Catherine* à Nuremberg, conservée à la Bibliothèque municipale de cette ville.

SCHLEICHER Adolphe C.
Né le 25 septembre 1887 à Cologne. xxe siècle. Allemand.
Peintre de genre, paysages.
Il fut élève de Wilhelm Eckstein. Il s'établit à Icking.
Musées : Dortmund – Düren – Düsseldorf – Elberfeld – Stuttgart.
Ventes Publiques : Paris, 4 mai 1994 : *Scène de taverne*, h/t (32x27) : FRF 5 500.

SCHLEICHER Franz
xixe siècle. Actif à Munich entre 1820 et 1840. Allemand.
Lithographe.
Le Cabinet des estampes de Munich conserve quatorze de ses dessins.

SCHLEIDEN Eduard
Né en 1809 à Pyrmont. Mort après 1883. xixe siècle. Allemand.
Peintre de portraits, genre, paysages.
Il travailla de 1837 à 1845 à Munich. Il fut l'élève de Kaulbach.

SCHLEIDEN Ludwig
Né en 1802 à Aix-la-Chapelle. Mort en 1862 à Aix-la-Chapelle. xixe siècle. Allemand.
Peintre de portraits et d'histoire.
Le musée Suermondt d'Aix-la-Chapelle, conserve de lui : *La nuit de sainte Gertrude à Aix-la-Chapelle en 1278* et *La Russie Frankenbourg près d'Aix-la-Chapelle*. Le musée d'Histoire de cette ville possède le portrait du peintre par lui-même.

SCHLEIDEN Peter von der
xviie siècle. Actif à Cologne. Allemand.
Peintre verrier.

SCHLEIDT Cornelius
Né le 20 février 1814 à Mayence. Mort le 31 mars 1868 à Mayence. xixe siècle. Allemand.
Sculpteur, modeleur.
Il fut professeur de dessin à Mayence.

SCHLEIFF Heinrich ou Hendrich ou Henri
Mort le 18 décembre 1869 à Valenciennes. xixe siècle.
Sculpteur.
Est probablement d'origine allemande.

SCHLEIFF Pierre ou Schlief, Sclief
Né à Valenciennes. Mort le 14 août 1641 à Valenciennes. xviie siècle. Français.
Sculpteur et architecte.
Fit le portail de l'église des Carmes Chaussés à Valenciennes et travailla en 1631 pour l'église du monastère de Vicoigne. Le musée de Valenciennes conserve de lui : *Buste de Simon Leboucq.*

SCHLEIFFENBERGER Daniel
xviie siècle. Actif à Leipzig entre 1670 et 1677. Allemand.
Peintre et dessinateur.

SCHLEIN Eduard
Né le 30 janvier 1863 à Friedland. xixe-xxe siècles. Allemand.
Peintre.
Il fut élève de Johann Caspar Herterich à l'Académie des Beaux-Arts de Munich. Il s'établit à Nuremberg.

SCHLEINING Johann
xviiie siècle. Actif à Alsfeld. Allemand.
Sculpteur sur bois.

SCHLEISNER Christian Andreas
Né le 2 novembre 1810 ou 1820 à Lyngby. Mort le 14 juillet 1882 à Copenhague. xixe siècle. Danois.
Peintre de genre, portraits, paysages, intérieurs.
Élève de l'Académie de Copenhague, il travailla aussi à Munich. Il effectua de nombreux voyages d'études de 1840 à 1842 comme boursier de l'Académie de Copenhague. Dix ans plus tard il était professeur et membre de cette compagnie.
Musées : Copenhague : *Marins dans un cabaret* – Munich : *Marchand de volailles* – *Un chaudronnier.*
Ventes Publiques : Copenhague, 6 oct. 1950 : *Jeune Fille chez le rétameur* : DKK 2 500 – Copenhague, 23 janv. 1951 : *La Sieste* : DKK 3 500 – Copenhague, 1er et 13 mai 1964 : *Barques de pêcheurs* : DKK 16 000 – Copenhague, 19 fév. 1970 : *Le jeune vio-*

loniste : DKK 7 200 – Copenhague, 4 avr. 1974 : *La partie de cartes* 1858 : DKK 14 000 – Copenhague, 31 août 1976 : *Les Tastevins*, h/t (44x37) : DKK 8 000 – Copenhague, 7 déc. 1977 : *Couple de paysans sur la route* 1869, h/t (45x55) : DKK 10 000 – Copenhague, 29 août 2078 : *Pêcheurs jouant aux dés dans un intérieur* 1882, h/t (35x45) : DKK 8 000 – Copenhague, 18 mars 1980 : *Grand-père et petit-fils*, h/t (40x32) : DKK 8 700 – Copenhague, 16 avr. 1985 : *Scène de taverne* 1869, h/t (45x55) : DKK 50 000 – Copenhague, 23 mars 1988 : *Deux moines un cloître en Italie*, h/t (42x34) : DKK 7 500 – Copenhague, 1er mai 1991 : *La Première Pipe* 1882, h/t (35x28) : DKK 23 000 – Copenhague, 6 mai 1992 : *Grand'maman apprenant la lecture à ses petits-enfants* 1872, h/t (40x30) : DKK 9 000 – Copenhague, 16 mai 1994 : *La Poste de Copenhague*, h/t (59x90) : DKK 15 000 – Copenhague, 16 nov. 1994 : *Portrait du jeune Frederik Holm debout* 1839, h/t (39x28) : DKK 8 000 – Copenhague, 17 mai 1995 : *Intérieur avec une paysanne endormie et une petite fille avec un chat* 1856, h/t (42x31) : DKK 17 500.

SCHLEISS Franz
Né le 1er octobre 1884 à Gmunden. xxe siècle. Autrichien.
Sculpteur-céramiste.
Il fut élève de l'École Technique de Teplitz-Schönau, de l'école des Arts industriels de Vienne, et de l'académie Ranson à Paris. Il épousa Émilie Simandl. Ils s'établirent à Gmunden.
Musées : Stuttgart (Mus. des Arts industriels) – Vienne (Mus. des Arts industriels).

SCHLEISS-SIMANDL Émilie, née Simandl
Née le 27 janvier 1880 à Rothenbourg. xxe siècle. Active en Autriche. Allemande.
Sculpteur de bustes, céramiste.
Épouse de Franz Schleiss, elle s'établit à Gmunden.

SCHLEITH Ernst
Né le 23 mai 1871. xixe-xxe siècles. Allemand.
Peintre, dessinateur de portraits.
Il fut élève de Robert Pötzelberger, de Carlos Grethe à l'Académie des Beaux-Arts de Stuttgart, de Karl ou Stanislas Kalckreuth sans doute à l'Académie de Weimar, de Hans Thoma peut-être à l'Académie de Karlsruhe. Il s'établit à Wiesleth, près de Lörrach.

SCHLEMMER Ferdinand Louis
Né le 26 septembre 1893 à Crawfordsville. xxe siècle. Américain.
Peintre.
Il fut élève de Charles Hawthorne et Harry Mills Walcott.

SCHLEMMER Leonhard
Né en 1772 à Hammer (près de Laufenholz). xviiie-xixe siècles. Actif à Nuremberg. Allemand.
Graveur au burin.

SCHLEMMER Oskar
Né le 4 septembre 1888 à Stuttgart. Mort en 1943 à Baden-Baden. xxe siècle. Allemand.
Sculpteur de figures, paysages, technique mixte, peintre, aquarelliste, décorateur de théâtre, graveur, lithographe.
De 1903 à 1905, il était en apprentissage dans un atelier de marqueterie. De 1905 à 1909, il fut élève de l'Académie des Beaux-Arts de Stuttgart, où il fut condisciple de Willy Baumeister et du Suisse Otto Meyer-Amden, qui devait rester son ami intime et pour lequel il eut toujours une grande admiration. De 1910 à 1912, il séjourna à Berlin, où il semble avéré qu'il eut l'occasion de voir de la peinture française, notamment de Cézanne et Seurat. De 1912 à 1914, il se retrouva à l'Académie de Stuttgart, élève de Christian Landenberger et surtout de Adolf Hölzel. Après 1915, mobilisé, la guerre l'éloigna de son travail, après quoi il revint à Stuttgart en 1919, où il tenta d'influer sur les orientations de l'Académie jusqu'en 1920. En 1920, il fut appelé par Gropius comme professeur au Bauhaus. De 1920 à 1929, Schlemmer occupa plusieurs emplois au Bauhaus de Weimar, puis à Dessau, d'abord directeur de l'atelier de sculpture sur pierre, puis de celui du métal. S'il ne devint officiellement directeur de l'atelier de théâtre qu'à Dessau, il avait depuis longtemps une grande activité dans ce domaine. De 1929 à 1932, il fut appelé comme professeur à l'Académie des Beaux-Arts et des Arts Appliqués de Breslau. En 1932-1933, il était professeur de perspective aux Écoles nationales d'Art de Berlin. En 1933, il fut révoqué de son poste par l'arrivée officielle au pouvoir des nazis, en tant que l'un des promoteurs de l'« art dégénéré ». Il s'installa, certaines sources disent en Suisse de 1933 à 1937, d'autres

disent à Sheringen-Bade, d'autres Eichberg, en Allemagne du Sud, où il vécut et travailla désormais dans des conditions difficiles, gagnant sa vie, à partir de 1940, par ses recherches pour la fabrique de laque Kurt Herberts, à Wuppertal.

Il figura dans des expositions collectives et individuelles, à titre posthume : 1961 Zurich, *Oskar Schlemmer et la scène abstraite*, Kunstgewerbemuseum ; 1963 Berlin, *L'ensemble de l'œuvre d'Oskar Schlemmer*, Académie des Beaux-Arts ; 1968 Stuttgart, *Schlemmer*, Staatsgalerie ; 1969 Paris, *Bauhaus*, musée national d'Art moderne et musée d'Art moderne de la Ville ; 1977 Paris, *Aspects historiques du constructivisme et de l'art concret*, musée d'Art moderne de la Ville.

Lors de son séjour à Berlin, de 1910 à 1912, il semble qu'il peint dans un esprit postimpressionniste, voire même néo-impressionniste pour le volume, toutefois imprégné de la construction cézannienne de l'espace, tendant parfois nettement au cubisme. Revenu à l'Académie de Stuttgart, en 1912, il fut influencé par le mysticisme de l'œuvre de son professeur, Adolf Hölzel, et à travers lui par Hans von Marées, mysticisme qui l'avait aussi touché chez Meyer-Amden, et qui ne cessera, en tant que mysticisme rapporté au seul domaine humain, de marquer son œuvre. En 1914, encore à l'Académie de Stuttgart, sous la direction de Hölzel et en collaboration avec Baumeister, il exécuta trois peintures murales pour l'exposition de l'Association du *Werkbund* à Cologne. Sous les influences conjuguées de Seurat, de Cézanne et du premier cubisme, il avait peint des paysages dans des tonalités sourdes et aux formes géométrisées. Dans les années qui précédèrent 1915, ce géométrisme s'accentua et, appliqué à la présence humaine, aboutit à des sortes de mannequins, constitués d'un jeu équilibré de courbes et de contre-courbes, qui devaient quelque peu de leur raideur aux sages promeneuses de la Grande Jatte, ainsi peut-être qu'aux plus récents énigmatiques robots de Chirico. Autour de 1919 se précisa sa doctrine de « l'homme différentiel », matérialisé dans ses personnages géométriques : « Dans ses gestes les plus simples, comme incliner la tête, lever le bras, faire un signe de la main, placer ses jambes, etc., l'être humain est d'une richesse expressive telle que des thèmes comme : se tenir debout, marcher, se tourner et autres sujets semblables, suffisent à remplir une vie de peintre. » De ses sculptures et reliefs commencés en 1919 et jusqu'en 1923, il n'en subsiste que treize, dont onze reliefs. Sa très importante décoration des bâtiments du Bauhaus de Weimar, consistant en un cycle de reliefs en ciment teinté, rythmés par des lignes courbes, a été détruite, dès 1928, cinq ans après la réalisation, par les nazis de la première heure du parti, lorsque le Bauhaus dut quitter sous la menace Weimar pour Dessau.

Parallèlement à la réalisation de ses reliefs, dont la fonction plastique était de rythmer et de sensibiliser l'espace, c'était encore à l'animation de l'espace qu'il se consacrait en créant des spectacles de ballets, qu'il concevait entièrement, les mettant en scène et y dansant lui-même. Dans ce renouvellement du langage théâtral, où il prenait place parmi les créateurs des Ballets Russes (*Parade* date de 1917), la direction d'acteurs allemande, la mise en scène britannique, il tentait une synthèse entre les arts, dont la personne humaine restait la mesure universelle, malgré la dépersonnalisation dont la frappait la conception du costume scénique en sorte de marionnette cubiste, correspondant d'ailleurs à la conception de l'acteur selon Gordon Craig, répercutée à Paris par Gaston Baty. Pour lui, l'espace scénique est un organisme vivant, où les personnages, dont les costumes suggèrent le mouvement à la façon du *Nu descendant l'escalier* de Duchamp, sont à égalité de fonction, dans le mouvement rythmique général, avec les éléments du décor ou le parcours des éclairages. Ses expérimentations dans le domaine du ballet se cristallisèrent dans son *Triadisches Ballet* (Ballet triadique), sur une musique de Paul Hindemith, qui date de 1923, mais qui avait absorbé une grande part de son activité de plusieurs années. En 1925, il publia ses réflexions sur ce sujet dans *Die Bühne im Bauhaus* (La Scène au Bauhaus). Suivirent d'autres ballets, dont *La Danse des lances* de 1927, *La Danse des métaux* de 1928.

De 1928 à 1930, il réalisa des peintures murales pour le Folkwang Museum d'Essen, qui furent également détruites par les nazis. En 1931, il réalisa une construction en fil de fer, encore sur le thème de l'homme, pour la maison du Docteur Rabe, à Zwenkau, construite par Adolf Rading. Il poursuivait cependant la constitution de son œuvre de peintures, d'aquarelles et de dessins, où l'on retrouve les mêmes personnages mécanisés, sans visages, aux volumes fortement modulés par le dégradé de la lumière à l'ombre ou paraissant parfois immatériels, dont l'exé-

cution « froide » rappelle le « purisme » d'Ozenfant et Jeanneret, peuplant, selon des axes le plus souvent verticaux, un espace géométrique à leur mesure, nus ou habillés de couleurs vives sur des fonds clairs ou au contraire violemment éclairés en contraste de clair-obscur sur des fonds sombres, muets mais que l'on ressent comme animés intérieurement, se répondant des différents points de l'espace, mannequins somnambules errant à la recherche les uns des autres : *Groupe de quatorze personnages dans une architecture imaginaire* de 1930, *L'Escalier du Bauhaus* de 1932. Autour de ces années 1930-1932, aux lignes de construction de ses œuvres précédentes, il a ajouté des diagonales, qui apportent indubitablement un élément dynamique à ses matérialisations de l'espace, particulièrement dans *L'escalier du Bauhaus* ; la ligne oblique, ce que l'on savait surtout depuis les futuristes, et ce pourquoi Mondrian l'avait proscrite, étant antinomique du statisme des horizontales et verticales.

Pendant le temps de sa retraite à Sheringen-Bade, sa peinture a évolué. Lors de la mort de son grand ami Meyer-Amden en 1933, qui correspondait à la chute de l'Allemagne de l'esprit et à sa propre proscription, sa peinture perdit certainement en rigueur, sans renoncer à ses principes fondateurs ; les formes devinrent plus floues, le maniement de la brosse revint à une touche impressionniste, les couleurs s'assombrirent, et surtout le contenu mystique de ses œuvres, de latent apparut avec une insistante évidence. En 1936, sous le titre générique de *Symboliques*, il peignit une série d'œuvres abstraites, comme de savants échafaudages de plans colorés. En 1942, avec la série des *Fenêtres*, il revint une nouvelle fois à la figuration de personnages, troubles et vus à travers des vitres, comme en train de se dissoudre.

Dans son œuvre, en peinture comme en relief, la figure humaine, totale, en pied, intégrée dans un combinatoire de formes géométriques curvilignes, est prépondérante. Ce fut dans le contexte du Bauhaus, inséparable de sa propre histoire, que Oskar Schlemmer trouva la possibilité de donner la mesure de toutes ses possibilités dans des domaines très divers. Dans son art, tout entier tourné vers l'homme, il en a souvent donné une définition plastique, qui, sorte de *Modulor*, fut adoptée par le Bauhaus comme l'un de ses symboles. Toutefois, croyant glorifier l'homme, il n'avait pas pris garde en le transformant en marionnette robotisée, sans visage et sans âme, aux attitudes et mécanismes préalablement programmés, il préparait l'avènement d'un groupe humain qui ferait sa doctrine de cette mécanisation de l'homme et qui, avec tout ce qui ne s'y plierait pas, allait l'engloutir lui-même. En érigeant le fonctionnalisme en absolu, l'homme était nié dans sa liberté, qui ne se définit et se manifeste que dans et par le gratuit. Pour le salut de leur intégrité, l'œuvre de Schlemmer, comme les principes du Bauhaus, furent pourtant rejetés par les nouveaux maîtres, qui n'avaient pas su y reconnaître certains points de leurs objectifs. Il est vrai que la Russie révolutionnaire devait faire à leurs principes un meilleur accueil. ■ Jacques Busse

BIBLIOGR. : Hans Hildebrandt : *Oskar Schlemmer*, Prestel, Munich, 1952 – Franz Meyer, in : *Diction. de la peint. mod.*, Hazan, Paris, 1954 – Pierre Courthion, in : *L'art indépendant*, Albin Michel, Paris, 1958 – Catalogue de l'exposition *Oskar Schlemmer et la scène abstraite*, Kunstgewerbemuseum, Zurich, 1961 – Catalogue de l'exposition *L'ensemble de l'œuvre d'Oskar Schlemmer*, Académie des Beaux-Arts, Berlin, 1963 – Will Grohmann & Tut Schlemmer : *Dessins et Graphisme. Catalogue de l'œuvre*, Gerd Hatje, Stuttgart, 1965 – Catalogue de l'exposition *Schlemmer*, Staatsgalerie, Stuttgart, 1968 – in : Catalogue de l'exposition *Bauhaus*, Mus. d'Art mod. de la Ville, Paris, 1969 – Pierre Cabanne, Pierre Restany, in : *L'avant-garde au xxᵉ siècle*, Balland, Paris, 1969 – in : Encyclopédie *Les Muses*, Grange Batelière, Paris, 1969-1973 – Juliana Roh, in : *Nouveau diction. de la sculpt. mod.*, Hazan, Paris, 1970 – in : *Diction. Univers. de la Peint.*, Le Robert, Paris, 1975 – Karin von Maur : *Oskar Schlemmer. Monographie et Catalogue des peintures, aquarelles, pastels et sculptures*, Prestel, Munich, 1979 – Karin von Maur : *Oskar Schlemmer*, Munich, 1982 – in : *L'Art du xxᵉ siècle*, Larousse, Paris, 1991 – in : *Diction. de l'Art mod. et contemp.*, Hazan, Paris, 1992.

MUSÉES : BÂLE (Kunstmus.) : *Römisches* 1925 – BERLIN (Nat. Gal.) – BRESLAU, nom all. de Wroclaw – COLOGNE (Wallraf-Richartz Mus.) : *Groupe de quatorze personnes dans une architecture imaginaire* 1930 – DESSAU – DRESDE – DUISBURG – ESSEN (Folkwang Mus.) – FRANCFORT-SUR-LE-MAIN (Städel Mus.) – HANOVRE – MANNHEIM – MUNICH (Neue Pinak.) – NEW YORK (Mus. of Mod. Art) :

L'Escalier du Bauhaus 1932 – SARREBRUCK – STUTTGART (Staats-gal.) : *Vorübergehender (Passant)* 1924, aquar. – *Groupe concentrique* 1925 – *L'Entrée du stade* 1930 – VIENNE (Mus. des XX. Jahrhunderts) : *Figure abstraite* 1921, sculpt.
VENTES PUBLIQUES : STUTTGART, 3-4 mai 1962 : *Quatre têtes*, aquar. : **DEM 26 000** ; *Vierergruppe (Groupe à quatre)* : **DEM 45 000** – BERNE, 11 juin 1966 : *Profil de femme*, aquar. : **CHF 16 500** – BERNE, 15 juin 1968 : *Groupe* : **CHF 21 000** – HAMBOURG, 25 juin 1968 : *Quatre profils*, aquar. : **DEM 32 000** – MUNICH, 20 mai 1969 : *La Conversation* : **DEM 66 000** – PARIS, 29 mai 1972 : *Trois figures à mi-corps*, aquar. : **FRF 26 500** – NEW YORK, 4 mai 1973 : *Sculpture ornementale* : **USD 7 500** – HAMBOURG, 16 juin 1973 : *Deux têtes*, aquar. et encre de Chine : **DEM 24 500** – HAMBOURG, 8 juin 1974 : *Tête de profil à gauche*, aquar. et encre de Chine : **DEM 28 000** – NEW YORK, 18 mars 1976 : *Rehung* 1929, aquar. et cr. (55x35) : **USD 29 000** – MUNICH, 26 nov. 1976 : *Grotesque*, sculpt. en argent doré (H. 55) : **DEM 32 000** – MUNICH, 26 nov. 1977 : *Grotesque* 1923, sculpt. en argent doré : **DEM 34 000** – MUNICH, 23 mai 1978 : *Figure noire vers 1924*, aquar. et reh. de blanc (23,8x9,7) : **DEM 10 500** – NEW YORK, 31 oct. 1978 : *Tête au front éclairé* 1937, h/pap. (42x22) : **USD 19 000** – MUNICH, 27 nov 1979 : *Trois femmes vues de dos* 1932, aquar. et cr. (14,5x14,5) : **DEM 31 000** – NEW YORK, 14 nov. 1980 : *Figure abstraite, à gauche* 1923, eau-forte (31,5x23,8) : **USD 5 500** – HAMBOURG, 6 juin 1980 : *Trois figures* 1935, pl. (27,8x12,5) : **DEM 10 000** – COLOGNE, 30 mai 1981 : *Tête de jeune fille* 1936, pl. et aquar. (22x24) : **DEM 26 000** – NEW YORK, 19 mai 1981 : *Bleu-rouge-jaune* vers 1931, aquar. et cr. (53,5x43) : **USD 100 000** – NEW YORK, 18 mai 1981 : *Grotesque, figure abstraite* 1923, argent doré (H. 54,3) : **USD 32 000** – NEW YORK, 17 fév. 1982 : *Personnage vu de côté* 1922, litho. (35,7x24) : **USD 2 500** – LONDRES, 2 déc. 1982 : *Relief II* 1919, alu. (65,4x26,5) : **GBP 6 500** – HAMBOURG, 10 juin 1983 : *Figurenplan* 1919-1920, litho. : **DEM 3 200** – MUNICH, 31 mai 1983 : *Deux femmes attablées* 1923, cr. de coul. (18,5x14,8) : **DEM 9 700** – COLOGNE, 7 déc. 1983 : *Vase de fleurs* 1925, h/t (65,4x48,8) : **DEM 14 000** – NEW YORK, 15 nov. 1984 : *Rencontre dans l'espace* 1928, aquar. et cr./pap. mar./cart. (86,5x51,7) : **USD 100 000** – HAMBOURG, 6 juin 1985 : *Figurenplan* 1919-1920, litho. : **DEM 4 200** – COLOGNE, 4 déc. 1985 : *Six personnages dans un intérieur (recto)*, temp. et h/trait de cr. ; *Etude de nu debout (verso)* après 1937, h. et temp. (43x92) : **DEM 290 000** – HAMBOURG, 10 juin 1986 : *Tête de femme de profil à gauche* 1935, h/pap. (29,7x21) : **DEM 60 000** – HAMBOURG, 13 juin 1987 : *Am Geländer (Groupe de sept personnages)* 1931, cr. noir et coul. (14,6x12,1) : **DEM 66 000** – HAMBOURG, 13 juin 1987 : *Das Nuschi-Nuschi, dernier tableau* 1921, aquar. (17,1x27,2) : **DEM 30 000** – BERLIN, 30 mai 1991 : *Deux têtes et deux nus, frise argentée IV* 1931, h. et temp./t (33x54,5) : **DEM 521 700** – LONDRES, 3 déc. 1991 : *HK* 1926, aquar. et cr./pap. (55,3x40,4) : **GBP 143 000** – HEIDELBERG, 11 avr. 1992 : *Silhouettes*, litho. (32,8x21,5) : **DEM 9 800** – MUNICH, 26 mai 1992 : *Groupe concentrique de figures K1* 1921, litho. (49x34) : **DEM 20 125** – BERLIN, 27 nov. 1992 : *Grotesque*, argent coulé (H. 56) : **DEM 84 750** – LONDRES, 13 oct. 1994 : *Femme de profil gauche* 1932, h/t grossière/pan. (20,5x31,6) : **GBP 84 000** – AMSTERDAM, 8 déc. 1994 : *La Main heureuse* 1930, cr. coul./pap. noir (33,7x48,7) : **NLG 46 000** – BERNE, 20-21 juin 1996 : *Tête de profil vers la gauche* 1927, cr. (33x27,5) : **CHF 25 500** – HEIDELBERG, 11-12 avr. 1997 : *Tête de profil aux contours noirs* 1920-1921, litho. (19,7x14) : **DEM 8 000**.

SCHLENK Georg
Mort fin septembre 1557. XVIe siècle. Actif à Nuremberg. Allemand.
Peintre.
Élève et aide de Dürer. Il est peut-être l'auteur d'un diptyque du Musée germanique de Nuremberg, représentant *Hans Schaub* et son épouse.

SCHLENKER Kathinka. Voir OCHS

SCHLEPKAU Jacob
Mort le 29 décembre 1636. XVIIe siècle. Actif à Hambourg. Allemand.
Peintre.
A peint en 1622 les prophètes et les apôtres de l'église Saint-Pierre.

SCHLEPPE Simon
XVIIe siècle. Actif à Klagenfurt vers 1634. Allemand.
Peintre.

SCHLERTH F. A. von
XIXe siècle. Actif vers 1818. Allemand.
Lithographe.

SCHLESIER Niklas. Voir SCHLESITZER

SCHLESINGER Adam Johann
Né en 1759 à Ebertsheim (Palatinat). Mort en 1829 à Grunstadt. XVIIIe-XIXe siècles. Allemand.
Peintre de portraits, animaux, natures mortes.
Élève de son grand-père Trutenbach, il étudia à Berlin et séjourna assez longtemps à Worms.
MUSÉES : BERLIN (Gal. Nat.) : *Groseilles – Nid d'oiseaux – Fraisier et Escargot – Papillon* – SPIRE (Mus. d'Hist.) : *Portrait du conseiller Franz Georg Sperl – Portrait d'Eva Josephe Sperl*.
VENTES PUBLIQUES : PARIS, 15 nov. 1976 : *Vase de fleurs et nid d'oiseau* 1824, h/bois (35x29) : **FRF 3 500** – LONDRES, 16 juin 1993 : *Nature morte d'une branche de cerisier avec deux oiseaux et un colimaçon* ; *Groseilles avec un lézard*, une paire h/p (chaque 25, 5x19) : **GBP 12 075**.

SCHLESINGER Adolf
Né en 1817 à Mayence. Mort en 1870 à Cologne. XIXe siècle. Allemand.
Peintre de genre et de portraits.
Il était le fils de Johann Georg Schlesinger et fut l'élève de J. W. Schimmer en 1834.

SCHLESINGER Eugène
Né à Paris. XIXe-XXe siècles. Français.
Peintre de paysages.
Il fut élève d'Émile Lambinet et Léon Mellé. Il exposait au Salon de Paris, où il débuta en 1877.

SCHLESINGER Félix
Né le 9 octobre 1833 à Hambourg. Mort en 1910 à Hambourg. XIXe-XXe siècles. Allemand.
Peintre de genre, intérieurs.
Il fut élève de l'Académie des Beaux-Arts de Düsseldorf, ainsi que de Rudolf Jordan. Il travailla quelque temps à Paris et se fixa à Munich.
D'entre les scènes de genre qu'il traitait, il affectionnait les scènes d'enfants et particulièrement celles où des enfants jouent avec des lapins.

F. Schlesinger

MUSÉES : BRÊME : *Enfants déjeunant*.
VENTES PUBLIQUES : PARIS, 1er-2 avr. 1902 : *L'élève* : **FRF 2 250** – NEW YORK, 26 jan. 1906 : *Les apprêts du rôtisseur* : **USD 300** – LONDRES, 12 fév. 1910 : *Jeunesse* 1870 : **GBP 17** – PARIS, 20 nov. 1925 : *Femme et enfant devant un miroir* : **FRF 4 400** – LONDRES, 20 avr. 1951 : *Les eaux à Baden-Baden* 1860 : **GBP 110** – COLOGNE, 15 nov. 1972 : *Enfants jouant avec des lapins* : **DEM 15 000** – LONDRES, 13 juin 1973 : *Les fleuristes honnête et malhonnête, deux pendants* : **GBP 4 000** – COLOGNE, 14 nov. 1974 : *Scène d'intérieur* : **DEM 22 000** – NEW YORK, 7 oct. 1977 : *Enfants donnant à manger à des lapins*, h/pan. (32,5x40,5) : **USD 32 000** – NEW YORK, 4 mai 1979 : *Première neige*, h/t (53x61) : **USD 36 000** – VIENNE, 14 sep. 1983 : *Beim Dorfbader*, h/pan. (47x63) : **ATS 550 000** – ZURICH, 21 juin 1985 : *Trois enfants dans une basse-cour*, h/t (39x49) : **CHF 70 000** – MUNICH, 17 sep. 1986 : *L'aumône*, h/t (67x80) : **DEM 75 000** – COLOGNE, 18 mars 1989 : *Famille de pêcheur devant sa maison* 1856, h/t (39x32) : **DEM 14 000** – NEW YORK, 25 oct. 1989 : *Deux enfants jouant avec des lapins*, h/pan. (36,9x40,7) : **USD 28 600** – COLOGNE, 20 oct. 1989 : *Idylle campagnarde entre une petite fille et ses lapins*, h/pan. (21x27) : **DEM 56 000** – NEW YORK, 23 oct. 1990 : *Demandant le chemin*, h/pan. (29,2x36,8) : **USD 23 100** – NEW YORK, 22 mai 1991 : *Le prunier*, h/t (43,2x52,6) : **USD 79 750** – LONDRES, 12 juin 1991 : *Retour à la maison pour le goûter*, h/pan. (60x78,8) : **GBP 33 000** – NEW YORK, 17 oct. 1991 : *Petite fille avec ses lapins*, h/t (30,5x21,6) : **USD 20 900** – LONDRES, 29 nov. 1991 : *Le départ pour l'Amérique* 1859, h/t (82,5x109,9) : **GBP 22 000** – MUNICH, 10 déc. 1991 : *Petite fille aux lapins*, h/t (33x28) : **DEM 46 000** – NEW YORK, 27 mai 1992 : *Visite au grand-père*, h/t (40,6x48,3) : **USD 9 900** – NEW YORK, 16 fév. 1994 : *La Salle de jeu*, h/pan. (24,1x33) : **USD 31 050** – LONDRES, 16 nov. 1994 : *La Jeune Mère*, h/pan. (51x41) : **GBP 27 600** – LONDRES, 17 nov. 1995 : *Enfants distribuant la nourriture aux lapins*, h/t (36x42,7) : **GBP 23 000** – NEW YORK, 23-24 mai 1996 : *En mangeant des cerises*, h/t (53,5x45,7) : **USD 63 000** – LONDRES, 21 nov. 1996 : *Les Taquineries*, h/t (35,5x40,6) : **GBP 20 700** – NEW YORK, 23 mai 1997 : *Vieux et jeunes*, h/pan. (50,8x68,6) : **USD 46 000**.

SCHLESINGER Georg
Né à Grunstadt. XIXᵉ siècle. Travaillait entre 1816 et 1827 à Francfort. Allemand.
Peintre de portraits et d'histoire.

SCHLESINGER Henri Guillaume ou **Heinrich Wilhelm**
Né le 6 août 1814 à Francfort-sur-le-Main. Mort le 21 février 1893 à Neuilly-sur-Seine (Hauts-de-Seine). XIXᵉ siècle. Actif puis naturalisé en France. Allemand.
Peintre de scènes de genre, portraits, natures mortes, aquarelliste, peintre de miniatures.
Il fut élève de l'Académie de Vienne, puis il poursuivit ses études à Paris. Il figura, de 1840 à 1889, au Salon de Paris, puis Salon des Artistes Français dont il fut sociétaire. Il obtint une médaille de troisième classe en 1840, une de deuxième classe en 1847. Il fut fait chevalier de la Légion d'honneur.
MUSÉES : VERSAILLES : *Portrait de Mahmoud Khan II* – VIENNE : *À la table de toilette*.
VENTES PUBLIQUES : PARIS, 1861 : *Femme à sa toilette* : FRF 126 – PARIS, 1870 : *La petite sœur* : FRF 5 100 ; *Le portrait d'enfant* : FRF 5 000 ; *Le portrait parlant* : FRF 5 000 – LONDRES, 31 juil. 1947 : *Le vase de fleurs cassé* : GBP 150 – LONDRES, 19 mars 1950 : *Ce n'est pas moi* 1872 : GBP 330 – PARIS, 30 juin 1950 : *La jeune coquette* 1857 : FRF 81 000 – LONDRES, 12 mai 1972 : *Couple dans un fiacre* : GNS 300 – PARIS, 15 mars 1976 : *Propos d'enfants*, h/t (74x69) : FRF 5 700 – LONDRES, 4 mai 1977 : *Jeune fille à la grappe de raisin* 1847, h/t (80x64) : GBP 1 300 – LONDRES, 5 oct 1979 : *Jeune fille à la grappe* 1871, h/t, vue ovale (76,2x64) : GBP 800 – LONDRES, 24 juin 1981 : *Jeune Fille à la grappe de raisin* 1847, h/t (80x64) : GBP 1 400 – LYON, 1ᵉʳ juin 1983 : *Jeune fille aux chiens dans un parc* 1842 ou 1862, h/t (81x65) : FRF 30 000 – LONDRES, 27 nov. 1985 : *Singe portant le bonnet de sa maîtresse* 1879, h/t (129,5x99) : GBP 7 000 – LONDRES, 5 mai 1989 : *La lettre* 1877, h/t (117x90) : GBP 4 180 – LONDRES, 6 oct. 1989 : *Ce n'est pas moi !* 1872, h/t (81x100,5) : GBP 13 200 – NEW YORK, 16 *Jeune lady avec son chien* 1865, h/t/pan. (77,5x64) : USD 5 500 – LONDRES, 19 juin 1991 : *Intérieur de harem* 1846, h/t (73x91) : GBP 27 500 – STOCKHOLM, 19 mai 1992 : *Fillette et sa chèvre*, h/t (91x71) : SEK 17 000 – LONDRES, 17 juin 1992 : *Ce n'est pas moi*, h/t (81x100,5) : GBP 18 700 – LONDRES, 16 mars 1994 : *Colin-maillard* 1844, h/t (71x90) : GBP 32 200 – NEW YORK, 20 juil. 1994 : *Les deux sœurs*, h/t (154x115,9) : USD 9 200 – LUDLOW (Shropshire), 29 sep. 1994 : *Un moment de réflexion* 1868, h/t (72x58) : GBP 8 625 – NEW YORK, 24 mai 1995 : *Jeune femme et bébé* 1878, h/t (81,3x66) : USD 14 950 – PARIS, 11 déc. 1995 : *Le renard et les raisins*, h/t (224x325) : FRF 320 000.

SCHLESINGER Jacob
Né le 13 janvier 1792 à Worms. Mort le 12 mai 1855 à Berlin. XIXᵉ siècle. Allemand.
Lithographe, peintre de portraits, de natures mortes, paysagiste et restaurateur de tableaux.
Fut d'abord élève de son père, le peintre Johann Schlesinger ; puis travailla à Mannheim et à Munich. En 1822 il fut nommé professeur à Berlin. Bien qu'il soit surtout connu comme habile restaurateur de tableaux et copiste, on lui doit aussi des portraits et des tableaux de fruits. Il fut conservateur du Musée de Berlin.
MUSÉES : BERLIN (Gal. Nat.) : *Portrait du philosophe Hegel* – FRANKENTHAL : *Portrait du peintre Christian Köster* – HEIDELBERG : *Portrait du juriste Welcker et de son épouse* – KALININGRAD, ancien. Königsberg : *Portrait de G. H. L. Nicolovius* – MANNHEIM : *Portrait de Johann Adam Schusslier* – SPIRE : *Portrait du Dr. Hoffmann* – *Nature morte*.
VENTES PUBLIQUES : HEIDELBERG, 13 oct 1979 : *Portrait d'un gentilhomme* 1813, h/t (41x33) : DEM 3 700.

SCHLESINGER Johann
Né en 1768 à Ebertsheim. Mort le 18 janvier 1840 à Sausenheim. XVIIIᵉ-XIXᵉ siècles. Actif à Mannheim. Allemand.
Peintre de portraits et de natures mortes.
Le Musée de Mayence conserve de lui *Portrait de M. Schmutz, jeune*.

SCHLESINGER Johann Georg
Né en 1775. Mort le 8 novembre 1841 à Cologne. XIXᵉ siècle. Allemand.
Peintre de portraits.
Il était le père d'Adolf Schlesinger.

SCHLESINGER Karl ou **Carl**
Né le 23 mars 1825 à Lausanne. Mort le 12 juin 1893 à Düsseldorf. XIXᵉ siècle. Suisse.

Peintre d'histoire, scènes de genre, paysages.
Il étudia d'abord à Prague, puis avec Dyckman, à Anvers. En 1852, il s'établit à Düsseldorf. On cite particulièrement une série de tableaux sur des sujets de la Réforme. On lui doit également des paysages des bords de la Moselle.

G. Schlesinger

MUSÉES : HAMBOURG – HANOVRE.
VENTES PUBLIQUES : COLOGNE, 14 juin 1976 : *Berger et son troupeau* 1870, h/t (65x57) : DEM 10 000 – VIENNE, 15 mars 1977 : *Le Repos des bûcherons* 1863, h/t (54x68) : ATS 110 000 – ZURICH, 28 oct. 1981 : *Personnages au bord du lac des Quatre-Cantons* 1884, h/t (61x101,5) : CHF 10 000 – NEW YORK, 15 fév. 1985 : *Une jeune beauté*, h/t (92,7x72,4) : USD 4 800 – COLOGNE, 20 oct. 1989 : *Cortège de baptême sortant de l'église* 1873, h/t (94x157,5) : DEM 35 000 – COPENHAGUE, 25-26 avr. 1990 : *Deux Enfants de pêcheur près d'une barque* 1859, h/t (44x53) : DKK 9 000 – MUNICH, 6 déc. 1994 : *Enfants se baignant* 1865, h/t (38,5x46,5) : DEM 11 270.

SCHLESINGER Niklas. Voir **SCHLESITZER**

SCHLESINGER S.
XVIIIᵉ-XIXᵉ siècles. Actif à Berlin entre 1791 et 1804. Allemand.
Peintre d'architectures, paysages, aquarelliste.

SCHLESITZER Niklas ou **Schlesier** ou **Schlesinger** ou **Schlessinger**
XVᵉ-XVIᵉ siècles. Actif à Munich entre 1482 et 1517. Allemand.
Peintre.

SCHLETT Johann Georg
XVIIIᵉ siècle. Allemand.
Sculpteur.
Élève de Oeser à Leipzig.

SCHLETTER Anton. Voir **SCHLECHTER**

SCHLETTER Salomon Gottlob
Mort en 1807. XVIIIᵉ siècle. Actif à Leipzig. Allemand.
Graveur amateur.

SCHLETTERER Jakob Christoph ou **Schlederer, Schletter**
Né le 22 juillet 1699 à Wenns, dans le Tyrol. Mort le 19 mai 1774 à Vienne. XVIIIᵉ siècle. Autrichien.
Sculpteur.
Élève de Stanetti à Vienne et de l'Académie en 1732, médaille d'argent, en 1735, médaille d'or. Il travailla en 1726 avec Donner à Salzbourg pour le château de Mirabell. Ses principales œuvres sont : *Léda et le cygne* au monastère des Bénédictins d'Altenbourg, un grand autel à l'église des Carmélites de Vienne, deux apôtres à l'autel de la Vierge dans l'église de la même à Vienne, quatre statues au Theresianum de cette ville, *Minerve triomphe de l'Envie* au Musée du baroque de Vienne et la statue d'*Artémise* dans le jardin du château de Schoenbrunn.

SCHLEUEN J. F. W.
XVIIIᵉ siècle. Allemand.
Graveur.
Il était sans doute le fils de J. W. Schleuen. Il grava de petits portraits de *Frédéric II*, de *Pierre le Grand* et illustra la traduction allemande du *Tableau élémentaire de l'histoire naturelle des animaux* de Cuvier. Comparer avec Johann Friedrich Schleuen.

SCHLEUEN J. G.
XVIIIᵉ siècle. Allemand.
Graveur.
Il était le frère de Johann David et de Johann Friedrich Schleuen et grava des portraits à la manière de Rembrandt. Comparer avec Johann Georg Schleuen.

SCHLEUEN J. W.
XVIIIᵉ siècle. Allemand.
Graveur.
Il a gravé pour la Société des naturalistes de Berlin.

SCHLEUEN Johann David, l'Ancien
XVIIIᵉ siècle. Allemand.
Graveur.
Il a gravé des vignettes pour les *Principes généraux de la guerre* de Frédéric II en 1753 et des planches pour l'œuvre de Basedow.

SCHLEUEN Johann David, le Jeune
XVIIIᵉ siècle. Allemand.

Graveur.

Il était le fils de Johann David l'Ancien.

SCHLEUEN Johann Friedrich
XVIIIe siècle. Allemand.

Graveur.

Il était le frère aîné de Johann David Schleuen et grava de nombreux portraits pour l'Allgemeine deutsche Bibliothek.

SCHLEUNIG Johann Georg
Né vers 1715 à Pottenstein. XVIIIe siècle. Allemand.

Sculpteur sur bois et décorateur.

Il était le fils de Johann Konrad Schleunig et vécut à partir de 1741 à Bayreuth. Il travailla à la décoration de l'Ermitage près de Bayreuth et se rendit en 1763 à Potsdam.

SCHLEUNIG Johann Konrad
Né en 1669. Mort le 26 novembre 1739. XVIIIe siècle. Actif à Pottenstein. Allemand.

Sculpteur et peintre.

SCHLEUSNER Thea
Née le 30 avril 1879 à Wittemberg. XXe siècle. Allemande.

Peintre de genre, portraits.

Elle fut élève de l'Académie Colarossi et de l'Académie Carrière à Paris, et, à Berlin, de Franz Skarbina, Reinhold Lepsius, Curt Stoeving.

MUSÉES : BERLIN (Acad. des Sciences) : *Portrait du Dr Albrecht Weber* – BERLIN (Fonds de la Ville) : *Portrait de l'artiste par elle-même* – *Messe à la basilique Saint-Marc de Venise*.

SCHLEY Bruno
Né le 6 octobre 1895 à Rastatt. XXe siècle. Allemand.

Peintre, graveur.

Il était actif à Fribourg-en-Brisgau.

SCHLEY Jakob Van der ou Van
Né en 1715 à Amsterdam. Mort en 1779 à Amsterdam. XVIIIe siècle. Hollandais.

Dessinateur et graveur.

Élève de B. Picart dont il imita le style. Après la mort de son maître, il acheva plusieurs planches laissées par celui-ci. Il a gravé notamment de nombreux portraits, ainsi que les illustrations de la *Vie de Marianne*, publiée à La Haye de 1735 à 1747 et des œuvres de Brantôme.

J.VS.f.

VENTES PUBLIQUES : PARIS, 1885 : *Dessin de vignettes* : FRF 340 – PARIS, 5 déc. 1900 : *Renommée et Amours*, dess., frontispice : FRF 220.

SCHLEY Paul
Né le 22 juillet 1854 à Berlin. XIXe-XXe siècles. Allemand.

Sculpteur, ornemaniste.

Il fut élève de son père, Carl Schley, qui était sculpteur sur bois, et de l'École des Beaux-Arts de Berlin.

De 1870 à 1875, il travailla pour le compte de l'atelier de H. Naack à Berlin ; à partir de 1876 pour le compte de A. Waagen à Vienne.

SCHLEY Philippus Van der
Né en 1724 à Amsterdam. Mort en 1817 à Amsterdam. XVIIIe-XIXe siècles. Hollandais.

Dessinateur et graveur.

Élève de son frère Jakob Van der Schley. Il devint maître de dessin et marchand de tableaux.

SCHLEYER Erhard
Né en 1821 à Vienne. Mort le 9 septembre 1842 à Vienne. XIXe siècle. Autrichien.

Graveur au burin, paysagiste.

SCHLEYER Heinrich. Voir SCHLAYER

SCHLEYER Sem. Voir SCHLÖR

SCHLEYSER J. H.
XVIIIe siècle. Allemand.

Peintre.

SCHLICHT Abel
Né en 1754 à Mannheim. Mort vers 1826. XVIIIe-XIXe siècles. Allemand.

Peintre de décors de théâtre, graveur et architecte.

Élève de L. Quaglia. Il a gravé des portraits, des scènes de genre et des paysages. Il fut professeur à l'Académie de Düsseldorf.

SCHLICHT Carl von
Né le 1er juin 1833 à Gutenpaaren. Mort en 1912. XIXe-XXe siècles. Allemand.

Peintre de paysages, marines.

Il fut élève d'Andreas Achenbach et de Hans Fredrik Gude à l'Académie des Beaux-Arts de Düsseldorf ; de Stanislas de Kalckreuth à l'Académie des Beaux-Arts de Weimar. Il travailla à Weimar, Kreuznach, Düsseldorf et plus tard à Potsdam.

Il semble avoir été architecte et avoir construit des églises catholiques.

VENTES PUBLIQUES : COLOGNE, 21 mars 1980 : *Lac alpestre au coucher du soleil* 1860, h/t (61x92) : DEM 5 500.

SCHLICHTEGROLL Carl Felix von
Né le 13 janvier 1862 à Gross-Behnkenhagen. XIXe-XXe siècles. Allemand.

Peintre de portraits, illustrateur.

Il fut élève de Ernst Albert Fischer-Corlin, et à l'Académie des Beaux-Arts de Berlin, de Max Michael ; à l'Académie de Karlsruhe, de Carl Heinrich Hoff l'Aîné ; à l'École des Beaux-Arts de Stuttgart de Claudius von Schraudolph le Jeune. Il était actif à Leipzig.

SCHLICHTEN Jan Philipp Van
Né en 1681 en Hollande. Mort en 1745 à Mannheim. XVIIIe siècle. Hollandais.

Peintre de genre.

Élève d'Adriaen Van der Werff, dont il imita le style. En 1720 il entra au service du prince palatin Charles-Philippe à Mannheim. Ses œuvres sont à Munich, Schleissheim, Vienne (Liechtenstein).

MUSÉES : BRUXELLES : *Portrait du prince Jean Guillaume, électeur palatin* – ERLANGEN : *Musicien de village* – GENÈVE (Mus. Ariana) : *Nature morte* – MANNHEIM : *Portrait du prince électeur Charles Philippe de Palatinat* – MUNICH (Mus. Nat.) : *Portrait de la princesse Anne Christine de Sulzbach* – NUREMBERG : *Portrait d'un fou de cour* – ORANIENBAUM : *Intérieur d'une fabrique de verre pendant le travail* – SPIRE : *Christian III, comte de Birkenfeld* – VIENNE (gal. Liechtenstein) : *Un fumeur* – *Garçon avec un chien* – *Jeune homme avec un chat*.

VENTES PUBLIQUES : COLOGNE, 1862 : *Jeune seigneur au jeu avec des dames* : FRF 262.

SCHLICHTEN Johann Franz von der
Né en 1725 à Mannheim. Mort en 1795 à Mannheim. XVIIIe siècle. Allemand.

Peintre de genre.

Fils et probablement élève de Jan Philipp Van ; il compléta son instruction par un séjour en Italie et y fut élève de F. Torelli et de Conca. De retour en Allemagne il peignit de petites toiles de genre dans la manière de Metsu et de Netscher. On lui doit aussi des imitations de bas-reliefs. Il fut directeur du musée de Mannheim.

Von der Schlichten.f.1731.
V.D.S. V.S.

MUSÉES : MANNHEIM : *Portrait d'un peintre* – SPIRE : *Joueuse de luth*.

SCHLICHTER Rudolf
Né le 6 décembre 1890 à Calw. Mort en 1955 à Munich. XXe siècle. Allemand.

Peintre de scènes animées, figures, portraits, paysages, peintre à la gouache, aquarelliste, graveur, lithographe, dessinateur, illustrateur, sculpteur. Expressionniste. Groupe Dada, groupe de la Neue Sachlichkeit (Nouvelle Objectivité).

Il fut d'abord apprenti peintre-émailleur dans une fabrique de Pforzheim. De 1907 à 1910, il fut élève de l'École des Arts et Métiers de Stuttgart. Puis, jusqu'en 1916, il fut élève de Wilhelm Trübner et Hans Thoma à l'Académie des Beaux-Arts de Karlsruhe. Après sa mobilisation à la guerre, il revint à Karlsruhe, où il participa à la fondation du *Rih Gruppe* (?). En 1919, il s'établit à Berlin, où il devint membre du *Novembergruppe* et se joignit au groupe Dada. Il est relaté qu'au cours d'une manifestation Dada, il sauva avec beaucoup de courage une situation devenue critique pour ses camarades. En 1924, avec Heartfield et George Grosz, il créa la *Rote Gruppe* (Groupe rouge). En 1928, il fit partie de l'A.S.S.O., association des artistes révolutionnaires. En 1932, il quitta Berlin, et, en tout cas apparemment, les activités

politiques, pour Rottenburg, puis, en 1935, pour Stuttgart. En 1937, dix-sept de ses œuvres furent confisquées par les nazis et certaines autres présentées dans l'exposition *Entartete Kunst* (Art dégénéré). En 1939, il vint à Munich, où il se rapprocha des milieux catholiques conservateurs, proches d'Ernst Jünger.

Il a participé à des expositions collectives : à partir de 1919 à Berlin, plusieurs fois au *Novembergruppe* ; 1925 Mannheim, exposition de la *Neue Sachlichkeit*, Kunsthalle. En 1984, la Staatliche Kunsthalle de Berlin organisa l'exposition posthume de l'œuvre de *Rudolf Schlichter*.

Après des débuts marqués par l'expressionnisme, courant dominant dans l'Allemagne des années dix, la pression du climat général qui suivit la défaite, l'orienta vers la contestation sociale. Lorsqu'il se joignit au groupe Dada, il a été écrit qu'il ne fut mêlé à l'activité du groupe que parce que son frère Max tenait un restaurant où se retrouvaient ses principaux meneurs, George Grosz, Raoul Hausmann, Richard Huelsenbeck ; cette interprétation des faits est en totale contradiction avec la réalité de ses participations au mouvement. Le groupe Dada de Berlin était marqué d'une coloration très particulière, sans rapport par exemple avec celui de Zurich, d'un antimilitarisme actif et d'une politisation d'extrême-gauche. Or, en ce domaine, les dessins de Rudolf Schlichter, publiés dans les journaux satiriques *Der Gegner* (L'Opposant), *Der Knüppel* (La Matraque), *Die rote Fahne* (Le Drapeau rouge), avec des qualités différentes, moins caricaturaux, moins acerbes que ceux de Grosz, sont pourtant d'une combativité évidente et donnaient de la capitale allemande de l'après-guerre une vision particulièrement critique. Les troubles sociaux que la défaite exacerba encore, le mirent sur la voie d'un vérisme dénonciateur, cru, mordant, qui se manifesta déjà dès ses interventions dadaïstes. En 1920, à Berlin, en collaboration avec Heartfield, il créa la sculpture *Archange prussien*, entrée dans la légende de Dada, qui « ornait » le plafond de la Première grande Foire internationale Dada ; un mannequin vert-de-gris figurait un officier allemand, à tête de porc coiffée d'un képi, au cou duquel était accroché l'écriteau : « Pendu par la révolution ». Cette sculpture fut à l'origine des poursuites intentées par l'État allemand contre les dadaïstes berlinois. Dans la période suivante, où il a pu être incorporé au courant de la *Neue Sachlichkeit*, certains historiens ont pensé qu'un tel retour à la figuration, qu'on trouve d'ailleurs chez d'autres anciens dadaïstes, avait valeur de renoncement, d'un virage esthétique et éthique, alors qu'il traduisait en fait une inquiétude correspondant à une menace sourde latente, inséparable de l'époque troublée où s'enfonçait l'Allemagne dans les artifices d'une vie nocturne dépravée, contre laquelle la provocation dadaïste s'avérait impuissante. Une de ses aquarelles de la période « Nouvelle Objectivité », vers 1926, la *Hausvogteiplatz*, représentant une foule mêlée de prolétaires hagards, bourgeois pervers et demi-mondaines emplumées, dominée par une potence dont le nœud coulant rime avec le croissant de lune, est constituée de motifs et de symboles que n'auraient pas reniés, au même moment, Grosz ou Otto Dix, mais qui, en même temps, ne sont pas non plus contradictoires avec certaines de ses interventions dadaïstes, tel son *Archange prussien* de 1920.

Le personnage était complexe. Contestataire social, dadaïste, engagé dans le « Nouvelle Objectivité » et dans la gauche rouge, il était sincèrement catholique, ce qui ne l'empêchait pas d'afficher un violent fétichisme pour les chaussures de femmes, auquel il consacra un récit qu'il écrivit et illustra lui-même. Sans abandonner ses dessins voués à la satire sociale, il développa dans son œuvre une veine fantastique, qu'il exploita en illustrant des récits d'aventures, de Fenimore Cooper, Karl May. Autour de 1925, les personnages de ses compositions peintes, moins pessimistes, d'ailleurs aussi moins sombres, présentent des ressemblances avec les mannequins de la « peinture métaphysique » de Chirico. Cet aspect de son art, proche d'un fantastique surréaliste, se manifesta aussi dans l'illustration de meurtres passionnels et dans des dessins érotiques.

Peintre, il s'imposa surtout par ses portraits de personnalités amies, partageant ses options politiques : *Bertolt Brecht, Alfred Döblin, Erich Kästner* et autres.

En dépit de certaines bizarreries de caractère et contradictions de son comportement au fil du temps, aussi bien dadaïste qu'adhérant à la « Nouvelle Objectivité », puis sympathisant des conservateurs catholiques, par le vérisme délibérément assumé de son œuvre peint et graphique, il n'a cessé de dénoncer le chaos d'une époque en faillite sociale, politique et morale.

■ Jacques Busse

BIBLIOGR. : In : Catalogue de l'exposition *Dada*, Mus. Nat. d'Art Mod., Paris, 1966 – Catalogue de l'exposition *Rudolf Schlichter*, Staatliche Kunsthalle, Berlin, 1984 – in : Catalogue de l'exposition *Nouvelle Objectivité, Réalisme Magique*, Kunsthalle de Bielefeld, Kunsthalle de Kaiserslautern, 1991 – Marc Dachy, in : *La Nouvelle Objectivité mise à nu*, in : Beaux-Arts, Paris, avr. 1991 – in : *Dictionnaire de peinture et de sculpture – L'Art du xxe siècle*, Larousse, Paris, 1991 – in : *Dictionnaire de l'art moderne et contemporain*, Hazan, Paris, 1992.

MUSÉES : BERLIN (Märkisches Mus.) : *Portrait de Margot* 1924 – MANNHEIM (Städt. Kunsthalle) : *Portrait d'E. Erwin Kisch* vers 1928 – *Portrait du peintre par lui-même* – MUNICH (Städtische Gal. im Lenbachhaus) : *Portrait de Bertolt Brecht.*

VENTES PUBLIQUES : HAMBOURG, 27 nov. 1965 : *Tingel-Tangel*, gche : **DEM 4 400** – HAMBOURG, 8 juin 1974 : *Black-Jack*, aquar. : **DEM 2 500** – MUNICH, 30 nov. 1976 : *Königsee*, aquar. et encre de Chine (60x48,5) : **DEM 950** – HAMBOURG, 4 juin 1977 : *Tingel-Tangel*, aquar. (53,4x45,9) : **DEM 17 500** – MUNICH, 30 nov 1979 : *Trois jeunes filles (recto)* vers 1925, cr. et reh. de craie ; *Lavandières (verso)*, cr. (38x23) : **DEM 2 100** – COLOGNE, 5 déc 1979 : *Die Nagold* 1931, aquar./trait de pl. (60x46,8) : **DEM 4 800** – MUNICH, 30 mai 1980 : *Portrait de jeune femme dans un paysage* 1934, h/t (63x49) : **DEM 14 000** – MUNICH, 8 juin 1982 : *Bordel* vers 1918, cr. (49,5x35,8) : **DEM 8 500** – MUNICH, 8 juin 1982 : *Speedy assise* 1937, aquar. et cr. (76x55,5) : **DEM 15 000** – ROME, 22 mai 1984 : *Scène de cabaret (fin des années 20)*, pl. (49,5x63,4) : **ITL 2 800 000** – MUNICH, 6 juin 1984 : *Alptraum* 1952, h./cart (82x52) : **DEM 5 200** – LONDRES, 5 déc. 1985 : *Portrait du Dr Sternberg* vers 1927, fus. (59,5x50) : **GBP 1 800** – MUNICH, 11 juin 1985 : *Lebendes sprengt Totes* 1940, h/cart. (99,5x74,6) : **DEM 6 000** – LONDRES, 28 mai 1986 : *Lebendes sprengt Todes* 1940, h/cart. (100x74,5) : **GBP 3 000** – MUNICH, 8 juin 1988 : *Ivrognes*, fus. (50x46) : **DEM 12 100** – ROME, 21 mars 1989 : *Speedy debout* 1934, h/t (190,5x84,5) : **ITL 85 000 000** – ROME, 6 déc. 1989 : *Speedy* 1937, aquar./pap. (76x56) : **DEM 28 750 000** – ZURICH, 16 oct. 1991 : *Le gogo* 1927, dess. au cr. (64,7x47,5) : **CHF 4 800** – MUNICH, 26 mai 1992 : *Vieille ferme du Jura* 1934, encre (50x65) : **DEM 2 300** – HEIDELBERG, 9 oct. 1992 : *Bar californien*, litho. (39,5x41) : **DEM 1 300** – BERLIN, 27 nov. 1992 : *L'explosion*, encre et aquar. sur cr./vélin (35,5x20) : **DEM 21 470** – MUNICH, 1er-2 déc. 1992 : *Paysage apocalyptique avec des créatures colorées*, h./cart aquar. (24,5x17) : **DEM 21 850**.

SCHLICHTING Christian Ludwig
xviiie siècle. Actif à Havelberg entre 1702 et 1723. Allemand.
Peintre.

SCHLICHTING Ernst Hermann
Né le 5 mai 1812 à Reval. Mort le 8 mai 1890 à Dresde. xixe siècle. Allemand.

Peintre de genre, lithographe.

Il est le frère de Wilhelmine Schlichting. Il fut l'élève du graveur K. A. Senff à Dorpat et de l'Académie de Düsseldorf avec Th. Hildebrandt.

MUSÉES : REVAL : *L'Ancienne Porte Sustern* à Reval – RIGA : *Table d'anniversaire – L'Émigrant.*

SCHLICHTING Max
Né le 16 juin 1866 à Sagan (Silésie). Mort en 1937. xixe-xxe siècles. Allemand.

Peintre de scènes animées, paysages, marines, paysages urbains, fleurs, lithographe, illustrateur.

À l'Académie des Beaux-Arts de Berlin, il fut élève de Waldemar Friedrich, Franz Skarbina et Eugen Bracht ; à l'Académie Julian de Paris, de Jules Lefebvre et Gabriel Ferrier. Il était actif à Berlin et travailla au cours de ses voyages, notamment à Paris et Venise.

Une part importante de son œuvre est consacrée à des vues et des scènes animées de Paris.

MUSÉES : BERLIN (Fonds Nat. de Prusse) : *Sous les étoiles – Bal de*

l'Opéra – Sur les boulevards à Paris – Pavot en fleurs – Paris vu de Montmartre – BERLIN (Fonds de la Ville) : *Dans le port de Venise – Sur le Grand Canal – Arrêt des autos – Le Pont Auguste à Dresde –* DÜSSELDORF : *Vue de Paris.*

VENTES PUBLIQUES : LOKEREN, 15 oct. 1983 : *La Promenade Albert Ier à Ostende* 1912, h/t (100x115) : **BEF 190 000** – LONDRES, 3 déc. 1985 : *Scène de plage*, h/t (60,5x100) : **GBP 2 500** – STOCKHOLM, 16 mai 1990 : *Brisants sur une plage de sable*, h/t (51x61) : **SEK 5 000** – AMSTERDAM, 19 oct. 1993 : *Promeneurs sur les Champs-Élysées* 1898, h/cart. (14,5x22,5) : **NLG 2 300** – LONDRES, 27 oct. 1993 : *Rue du Faubourg-Montmartre à Paris*, h/t (87x47) : **GBP 5 980.**

SCHLICHTING T.
XVIIIe siècle. Allemand.
Sculpteur.
Il fut sculpteur à la cour de l'évêque d'Eutin à Lübeck.

SCHLICHTING Wilhelmine
Morte en 1888 à Dresde. XIXe siècle.
Peintre.
Sœur du peintre Ernst Hermann Schlichting.

SCHLICHTING-CARLSEN Karl Peter August
Né à Flensborg (Schleswig), le 16 octobre 1853 ou en 1852 selon certaines sources. Mort le 16 octobre 1903 ou 1893 selon d'autres sources. XIXe siècle. Danois.
Peintre de scènes animées, paysages, natures mortes.
De 1874 à 1878, il fut élève de l'Académie des Beaux-Arts de Copenhague. Il exposa à Paris, au Salon des Artistes Français en 1900 pour l'Exposition Universelle, mention honorable.
Il débuta en 1873 avec une nature morte, mais se consacra ensuite au paysage, empruntant ses motifs au Danemark, notamment aux environs de Hilleröd, mais aussi au Midi de la France, à l'Italie et à la Suisse.
MUSÉES : STOCKHOLM : *Lac dans la forêt de Sjoeland, en été.*
VENTES PUBLIQUES : STOCKHOLM, 21 avr. 1982 : *Les joueuses de croquet*, h/t (75x120) : **SEK 15 100** – COPENHAGUE, 22 août 1985 : *Une vieille pergola, Capri* 1884, h/t (125x98) : **DKK 22 000** – STOCKHOLM, 15 nov. 1988 : *Paysage côtier*, h/t (35x61) : **SEK 9 000** – LONDRES, 7 juin 1989 : *Le jeu de croquet*, h/t (74x120) : **GBP 9 350** – STOCKHOLM, 15 nov. 1989 : *L'été dans un bois de hêtres* 1883, h. (41x62) : **SEK 4 200.**

SCHLICHTKRULL Johann Christopher
Né le 28 février 1866 à Copenhague. XIXe-XXe siècles. Danois.
Peintre de genre, portraits, paysages.
Il fut élève de Holger Grönvold, Karl Heinrich Bloch, J. Frederick Vermehren, Peter Severin Kröyer à l'École des Beaux-Arts de Copenhague. Il exposa à Paris, au Salon des Artistes Français en 1900 pour l'Exposition Universelle, mention honorable.
MUSÉES : COPENHAGUE : *Au coucher du soleil – Portrait.*

SCHLICK Alexander
Né en 1834 à Dresde. XIXe siècle. Allemand.
Peintre.

SCHLICK Benjamin
XIXe-XXe siècles. Français (?).
Peintre-aquarelliste de paysages, paysages urbains, architectures.
Il n'est connu que par les ventes publiques. Il a travaillé en Italie.
VENTES PUBLIQUES : PARIS, 16 oct. 1950 : *Vues d'Italie*, 6 aquar., ensemble : **FRF 5 000** – PARIS, 7 mars 1951 : *La ville de Florence*, aquar. : **FRF 5 000.**

SCHLICK Gustav Friedrich
Né en 1804 à Leipzig. Mort le 6 septembre 1869 à Loschwitz. XIXe siècle. Allemand.
Peintre de portraits et de genre, illustrateur et lithographe.
Élève de l'Académie de Leipzig avec Hans Schnorr von Carolsfeld, il fit des voyages d'études à Berlin et à Paris. Le Musée d'histoire de la ville de Leipzig conserve de lui six portraits.

SCHLICKUM Carl
XIXe siècle. Actif à Berlin. Allemand.
Paysagiste.
Élève de Wilhelm Schirmer.

SCHLIEBEN A. von
XVIIIe siècle. Active à Berlin. Allemande.
Dessinatrice.
Elle exposa à l'Académie de Berlin en 1793 deux dessins sur parchemin : *La mort du général Wolfe* et *Mort de Clorinde.*

SCHLIEBEN Caroline von, plus tard Mme Lose
Née à Dresde. XIXe siècle. Allemande.

Dessinatrice et graveur.
Élève de M. Retzscke, grava, sous l'instigation et en collaboration avec son mari Friedrich Lose, des vues de Milan et des principales villes d'Italie.

SCHLIEBEN Hedwig von, née Warnow
Née le 7 janvier 1882 à Haguenau. XXe siècle. Allemande.
Peintre.
Elle était active à Munich. Elle épousa le peintre Ludwig von Schlieben.

SCHLIEBEN Ludwig von
Né le 20 février 1875 à Crossenhein (Saxe). XXe siècle. Allemand.
Peintre de portraits, paysages.
Il fut élève de Peter Jansen et de Fritz von Uhde, probablement à l'Académie des Beaux-Arts de Berlin. Il était actif à Munich et épousa Hedwig Schlieben.

SCHLIECKER August Eduard
Né le 12 septembre 1833 à Hambourg. Mort le 31 mars 1911 à Lauenbourg. XIXe-XXe siècles. Allemand.
Peintre de paysages, marines, paysages urbains, lithographe.
À Hambourg, il fut élève de Eduard Ritter et Martin Gensler ; à l'Académie des Beaux-Arts de Düsseldorf de Oswald Achenbach et Hans Fredrik Gude.
MUSÉES : LUBECK : *Au port de Dieppe* – ROSTOCK : *Motif de Halberstadt.*
VENTES PUBLIQUES : LONDRES, 27 fév. 1985 : *Scène rustique*, h/t (60,5x94) : **GBP 4 200.**

SCHLIEF Pierre. Voir SCHLEIFF

SCHLIEPHACKE Walter
Né le 12 octobre 1877 à Ilsenbourg. XXe siècle. Allemand.
Peintre, sculpteur.
Il fut élevé de l'École des Arts Industriels de Hanovre et de l'Académie des Beaux-Arts de Munich. Il était actif à Kassel.
MUSÉES : KASSEL – MARBURG.

SCHLIEPSTEIN Gerhard
Né le 21 octobre 1886 à Brunswick. XXe siècle. Allemand.
Sculpteur de sujets de genre.
Il a exécuté des modèles pour les Manufactures de porcelaine de Berlin et de Rosenthal.

SCHLIER Daniel
Né en 1960. XXe siècle. Français.
Peintre, technique mixte, auteur d'assemblages.
Il vit et travaille à Strasbourg. Il montre ses œuvres dans des expositions personnelles : 1994, galerie Jean-François Dumont, Bordeaux ; 1996, Büchsenhausen Ausstellungsraum, Innsbruck ; 1997, Ecole régionale des Beaux-Arts, Nantes ; 1997, Centre d'art la Ferme du Buisson, Noisiel ; 1997 Le Channel à Calais.
Daniel Schlier utilise des techniques variées : fixés sous verre, peintures à l'œuf, sur liège ou fibre de verre. Éclectique, mais à tendance surréaliste, son œuvre mêle des éléments de réalités (chaussure, pierre, animaux, bateau, pont...), des scènes issues d'une fantasmagorie ouverte, et des références puisées dans l'histoire de l'art. Il exprime souvent ses « intrigues » par des figures et plus précisément par des têtes.
BIBLIOGR. : Didier Arnaudet : *Daniel Schlier. Des images entre deux eaux*, in : *Art Press*, n° 227, Paris, septembre 1997.
MUSÉES : PARIS (FNAC) : *Sans titre* 1988, dess. aquar.

SCHLIER Michael
Né en 1744 à Königstein (Taunus). Mort le 23 juillet 1807. XVIIIe siècle. Allemand.
Peintre d'architectures, intérieurs d'églises.
Il fut élève de Christian Stöcklin.
MUSÉES : FRANCFORT-SUR-LE-MAIN (Mus. d'Hist.) : *Ruines antiques – Place du marché à Anvers*, sur bois.
VENTES PUBLIQUES : LONDRES, 8 juil. 1992 : *Intérieur d'église* 1789, h/pan. (24,8x29,4) : **GBP 2 200** – LONDRES, 9 juil. 1993 : *Capriccio de l'intérieur d'une magnifique église baroque décorée aux armes de Clément XII*, h/pan. (45x56,8) : **GBP 4 600.**

SCHLIESSER Thomas
XXe siècle. Allemand.
Peintre, sculpteur d'installations, technique mixte. Tendance conceptuelle.
Après avoir été mime et clown, il choisit d'être « peintre de l'ombre ». Il utilise des matériaux spécifiques et chaque fois dif-

férents pour chacune de ses œuvres : huile industrielle, morceaux d'aluminium, papier carbone, tourbe, graphite mêlé à la peinture.
VENTES PUBLIQUES : PARIS, 8 oct. 1989 : *Brücke 1987*, h./alu./t. (150x200) : FRF 30 000.

SCHLIESSLER Otto
Né le 18 octobre 1885 à Forbach. XXe siècle. Allemand.
Sculpteur, graveur.
Il fut élève de Hermann Volz à Karlsruhe, et poursuivit sa formation à Rome et Florence.
MUSÉES : KARLSRUHE – MANNHEIM – NUREMBERG – WIESBADEN – WORMS.

SCHLIESSMANN Hans
Né le 6 février 1852 à Mayence. Mort le 14 février 1920 à Vienne. XIXe-XXe siècles. Actif en Autriche. Allemand.
Peintre-aquarelliste, dessinateur, illustrateur.
Il fut d'abord apprenti dans un atelier de xylogravure à Vienne, où il se fixa de bonne heure.
Il a collaboré à plusieurs journaux satiriques : en particulier à partir de 1874 aux *Humoristische Blätter*, à partir de 1880 à la revue *Kikeriki*, ainsi qu'aux *Fliegende Blätter*, à *Wiener Luft*, etc.
Il a contribué aux albums *Wien und Niederösterreich, Österreichische Monarchie in Wort und Bild*. Il a publié lui-même les albums : en 1889 *Schliessmann Album*, en 1892 *Wiener Schattenbilder*, en 1928 *Dirigenten von Gestern und Heute*, en 1930 *Konzertierende Frauen*.
Dans toutes ses activités, il a été l'illustrateur de la vie populaire dans la Vienne de son temps. Son humour était souvent corrosif, par exemple : *Gravures de modes originales pour gigolos ou gens disposés à la devenir.*
BIBLIOGR. : Marcus Osterwalder, in : *Dictionnaire des illustrateurs 1800-1914*, Ides et Calendes, Neuchâtel, 1989.

SCHLIETER L. W.
XIXe siècle. Allemand.
Miniaturiste.

SCHLIMARSKI Heinrich Hans
Né le 5 octobre 1859 à Olmutz (Moravie). XIXe-XXe siècles. Autrichien.
Peintre de genre, portraits.
Il fut élève de Hans Makart à l'Académie des Beaux-Arts de Vienne, et étudia aussi à Munich et en Italie.
MUSÉES : BADEN-BADEN (Château) : *Shakespeare à la cour d'Elisabeth.*
VENTES PUBLIQUES : VIENNE, 19 juin 1979 : *Portrait de jeune fille* 178, h/t (70x58) : ATS 28 000 – LONDRES, 18 fév. 1983 : *Danseuse orientale*, h/t mar./pan. (148,5x83,2) : GBP 3 800 – LONDRES, 28 mars 1990 : *Beauté orientale présentant une coupe de fruits*, h/t (124x87,5) : GBP 9 900.

SCHLIMPERT Johann Gottlob
XVIIIe siècle. Actif à Meissen. Allemand.
Peintre sur porcelaine.

SCHLINTZING Liborius
XVIIIe siècle. Allemand.
Graveur au burin et peintre de monogrammes.
Il a gravé : *Pêche étrange* et *Caïphe jugeant Jésus.*

SCHLIPF Ernst
Né le 3 décembre 1883. Mort en 1915, tué sur le front d'Orient. XXe siècle. Allemand.
Peintre de paysages, graveur.
Il fut élève de Robert Pötzelberger, de Karl de Kalckreuth, et de Carlos Grethe et Adolf Hölzel, sans doute à l'Académie des Beaux-Arts de Stuttgart.

SCHLIPF Eugen
Né le 10 mars 1869 à Buchau (Wurtemberg). XIXe-XXe siècles. Allemand.
Sculpteur de bustes, médailles, peintre.
Il fut élève des sculpteurs Adolf Donndorf à l'Académie des Beaux-Arts de Stuttgart, et Wilhelm von Rümann à l'Académie de Munich.
MUSÉES : BIBERACH : *Buste de l'empereur Guillaume II – Guillaume II*, plaquette – *François-Joseph Ier*, plaquette – *La joueuse de tuba.*

SCHLIPPENBACH Andreas
Né en 1705 à Trondheim. Mort en 1770 à Trondheim. XVIIIe siècle. Allemand.
Peintre.
Il a peint un portrait d'enfant en 1747.

SCHLIPPENBACH Paul von, baron
Né le 20 mars 1869 à Olai (près de Mitau). Mort le 9 octobre 1933 à Berlin. XIXe-XXe siècles. Allemand.
Peintre de portraits, paysages, paysages urbains, graveur.
Il fut élève de Jean-Paul Laurens à l'Académie Julian de Paris, où il fréquenta aussi l'atelier de Whistler.
À Berlin, il a gravé une série de portraits d'artistes de théâtre allemands.
VENTES PUBLIQUES : LONDRES, 8 fév. 1984 : *Vue de Venise* 1909, h/t (92,4x108) : GBP 1 400 – LONDRES, 21 oct. 1988 : *La piazzetta à Venise vue de la lagune* 1909, h/t (92x110) : GBP 6 050.

SCHLITT Heinrich
Né le 21 août 1849 à Biebrich-Mosbach. Mort en 1923 à Munich. XIXe-XXe siècles. Allemand.
Peintre de genre, illustrateur.
Il fut élève de Wilhelm von Lindenschmit à l'Académie des Beaux-Arts de Munich, ville où il se fixa.
Il se spécialisa dans les scènes féeriques animées de gnomes.

MUSÉES : WIESBADEN : *Le Gnome peintre.*
VENTES PUBLIQUES : LONDRES, 25 nov. 1981 : *David Teniers dans son atelier* 1881, h/t (62x86,5) : GBP 4 200 – COLOGNE, 15 oct. 1988 : *Paysage féerique avec un gnome au bord d'une mare où vogue une barque de coquillage menée par un crapaud* 1924, h/pan. (26x35) : DEM 9 200 – LONDRES, 28 oct. 1992 : *Gnome portant un champignon vénéneux avec un escargot*, h/pan. (26x21) : GBP 1 540 – NEW YORK, 19 jan. 1994 : *Pose pour un portrait* 1880, h/pan. (32,1x43,8) : USD 5 463 – MUNICH, 3 déc. 1996 : *L'Aiguiseur de couteaux* 1883, h/t (59,5x45) : DEM 12 000.

SCHLITTE Friedrich
Né le 14 octobre 1820 à Magdebourg. XIXe siècle. Actif à Leipzig. Allemand.
Graveur sur bois.

SCHLITTER Johann Georg. Voir **SCHLUTTER**

SCHLITTERLAU Friedrich Gottlob
Né en 1730 à Dresde. Mort le 22 avril 1782 à Dresde. XVIIIe siècle. Allemand.
Graveur au burin.
Il grava des portraits.

SCHLITTGEN Hermann
Né le 23 juin 1859 à Roitzsch (Saxe). Mort le 9 juin 1930 à Wasserbourg. XIXe-XXe siècles. Allemand.
Peintre de figures, portraits, graveur, illustrateur, caricaturiste.
Il fut élève de l'Académie des Beaux-Arts de Leipzig, de Theodor Hagen à l'École des Beaux-Arts de Weimar, de l'Académie de Munich, et de Jules Lefebvre à l'Académie Julian de Paris.
Il collabora aux *Fliegende Blätter*. Il illustra les *Humoristische Gechichten* et, de Hackländer, *Der letzte Bombardier*. Avec un dessin simple mais efficace, dans un esprit plus sociologique que caustique, il illustrait des scènes de la vie quotidienne.

BIBLIOGR. : Marcus Osterwalder, in : *Dictionnaire des illustrateurs 1800-1914*, Ides et Calendes, Neuchâtel, 1989.
MUSÉES : LEIPZIG : *Dame au piano* – WEIMAR : *Portrait de l'artiste par lui-même.*
VENTES PUBLIQUES : STUTTGART, 9 mai 1981 : *Au théâtre*, past. (61x51) : DEM 5 800 – MUNICH, 18 mai 1988 : *L'Apprenti jockey*, h/t (135x88) : DEM 5 720.

SCHLITZ Emil Friedrich Franz Maximilian von, comte, dit **von Görtz**
Né le 15 février 1851 à Berlin. Mort le 9 octobre 1914 à Francfort-sur-le-Main. XIXe-XXe siècles. Allemand.

Sculpteur de statues, monuments.

Il fut élève de Josef Echteler à Munich. De 1885 à 1901, il fut directeur de l'École des Beaux-Art de Weimar.

À Berlin, il a sculpté le *Monument de Louis le Romain* dans l'Allée de la Victoire, le *Monument de l'Amiral Coligny* au Château, *L'Ange de la Résurrection* à la cathédrale.

SCHLITZOR Erhard

XVIe siècle. Actif à Strasbourg. Français.

Peintre.

SCHLOBACH Willy

Né le 27 août 1864 à Bruxelles. Mort en 1951 à Nonnenhorn (Bavière). XIXe-XXe siècles. Belge.

Peintre de portraits, architectures, paysages, natures mortes, aquarelliste. Postimpressionniste.

Il fut élève des Académies des Beaux-Arts de Bruxelles et de Gand. De 1884 à 1887, il séjourna en Angleterre, où il fut très impressionné par Turner et le symbolisme des préraphaélites. De retour en Belgique, il se lia d'amitié avec Théo Van Rysselbergue. Il s'est par la suite fixé à Nonnenhorn sur le lac de Constance.

Il prit part, à Bruxelles, aux expositions du *Groupe des XX*, dont il était membre-fondateur, et à celles de *La Libre Esthétique* à partir de 1902.

Il pratiquait la touche divisée des néo-impressionnistes, qu'il abandonna néanmoins vers 1890 pour se rapprocher des préraphaélites. Sa production devient plus littéraire. Délaissant ensuite ce faux préraphaélisme, il en revint aux effets de lumières et de brumes hérités de Turner.

BIBLIOGR. : In : *Dict. biogr. illustré des artistes en Belgique depuis 1830*, Arto, Bruxelles, 1987.

MUSÉES : TOURNAI : *Paysage*.

VENTES PUBLIQUES : PARIS, 23 mai 1975 : *Bord de rivière*, h/t (61x70) : FRF 950 – LONDRES, 19 oct. 1989 : *Les falaises à Cornwall*, h/t (60,4x80) : GBP 6 600.

SCHLÖDER Martin Johann ou Schleder

Né le 5 juin 1646 à Francfort-sur-le-Main. Mort en 1703 à Francfort-sur-le-Main. XVIIe siècle. Allemand.

Peintre.

A peint en 1680 des têtes d'anges dans l'église Sainte-Catherine de Francfort.

SCHLOEM, SCHLOEP, SCHLOES. Pour les patronymes commençant par ces lettres, voir SCHLOM, SCHLOP, SCHLOS

SCHLOESSER Carl Bernhard. Voir SCHLÖSSER

SCHLOETH Lukas Ferdinand. Voir SCHLÖTH

SCHLÖGL Anton

XIXe siècle. Actif à Vienne vers 1850. Autrichien.

Lithographe.

SCHLÖGL Johann

Né le 29 novembre 1794. Mort le 24 décembre 1856 à Vienne. XIXe siècle. Autrichien.

Peintre de fleurs et de décors de théâtre.

Le Musée de l'Opéra de Vienne conserve de lui des esquisses de décors pour l'*Attila* de Verdi.

SCHLÖGL Johann Georg. Voir SCHLEGEL

SCHLÖGL Josef von

Né le 31 mars 1851 à Vienne. XIXe-XXe siècles. Autrichien.

Peintre de paysages, paysages d'eau, paysages de montagne.

Il vécut à Mérano.

MUSÉES : BAUTZEN : *Journée d'automne au bord d'un lac.*

VENTES PUBLIQUES : MUNICH, 19 sept 1979 : *Vue du lac Majeur*, h/pan. (40x61) : DEM 6 500 – VIENNE, 17 mars 1981 : *Paysage de montagne*, h/pan. (46x37,5) : ATS 30 000 – MUNICH, 22 juin 1993 : *L'Obersee avec le Teufelshörner* ; *Le lac de Garde 1900*, h/pan., une paire (chaque 21x29) : DEM 8 050 – MUNICH, 21 juin 1994 : *Au bord du glacier 1903*, h/pan. (32,5x43,5) : DEM 9 200.

SCHLÖGL Rupert Egidius

XVIIe-XVIIIe siècles. Actif à Landshut entre 1690 et 1720. Allemand.

Peintre.

SCHLÖLER Juge, orthographe erronée. Voir SCHIÖLER Inge

SCHLOMACH Melchior

Né le 16 mai 1607. Mort après 1678. XVIIe siècle. Allemand.

Dessinateur.

Il fut général.

SCHLÖMANN Eduard

Né le 25 juin 1888 à Düsseldorf. XXe siècle. Allemand.

Peintre de paysages, marines.

Il étudia à Düsseldorf et fut élève à l'École des Beaux-Arts de Karlsruhe de Gustav Schönleber. Il voyagea en Terre de Feu et en Patagonie.

MUSÉES : DÜSSELDORF : *Paysage de Patagonie* – KARLSRUHE : *Port.*

SCHLOMKA Alfred

Né à Pesth. XIXe-XXe siècles. Hongrois.

Peintre de paysages.

Il travailla en France et exposa à Paris, au Salon des Artistes Français, 1886 mention honorable, 1889 médaille d'argent pour l'Exposition Universelle.

VENTES PUBLIQUES : PARIS, 29 jan. 1951 : *Antibes* : FRF 2 800.

SCHLÖPKE Theodor

Né le 6 mars 1812 à Schwerin. Mort le 13 janvier 1878 à Schwerin. XIXe siècle. Allemand.

Peintre d'histoire, de portraits, illustrateur.

Il fit de nombreux voyages d'étude. En 1853, il devint peintre de la cour du grand duc Frédéric François II de Mecklenbourg. De 1855 à 1857, il résida à Paris et y travailla sous la direction d'Horace Vernet.

Pour le grand duc Frédéric François II de Mecklenbourg, il peignit notamment plusieurs sujets de la guerre du Schleswig-Holstein. Pendant son séjour à Paris, il peignit son œuvre capitale *La mort de Niclot*.

MUSÉES : SCHWERIN : un ensemble important d'œuvres.

VENTES PUBLIQUES : COLOGNE, 21 oct. 1977 : *Le pillage d'une ferme*, h/t (47x60) : DEM 5 500.

SCHLÖR Hans

XVIIe siècle. Actif à Lübeck entre 1626 et 1640. Allemand.

Peintre.

SCHLÖR Sem ou Simon ou Schleer ou Schleyer

Né vers 1530 à Lautenbach. Mort en 1597 ou 1598 à Schwäbisch Hall. XVIe siècle. Allemand.

Sculpteur.

SCHLORCH Johann Christoph ou Schlork. Voir SCHLURCH

SCHLOS Johann ou Schloss

Né le 17 septembre 1684 à Hadamar. Mort le 16 juillet 1760 à Cologne. XVIIIe siècle. Allemand.

Ébéniste.

SCHLOSS Gerard Van, dit du Château

XVIIe siècle. Actif à Bruxelles. Éc. flamande.

Peintre de portraits.

Fit plusieurs fois le portrait de *Léopold Ier* dont il fut le peintre. Il se rendit en Espagne, sur l'ordre de l'empereur, pour y faire le portrait de la fiancée de celui-ci, l'infante *Marguerite Thérèse*.

SCHLÖSSER Bernhard

Né le 4 mars 1802 à Darmstadt. Mort le 8 septembre 1859 à Francfort-sur-le-Main. XIXe siècle. Allemand.

Peintre de genre, portraits, miniatures, lithographe.

À Darmstadt, il fut élève de Franz Hubert Müller. Il travailla aussi à Paris.

MUSÉES : GDANSK, ancien. Dantzig (Bibl. mun.) : *Portrait de Schopenhauer*, litho.

VENTES PUBLIQUES : LONDRES, 17 juin 1992 : *Prière pour l'enfant malade 1839*, h/t (52x48) : GBP 3 300.

SCHLÖSSER Carl Bernhard

Né en 1832 à Darmstadt. Mort après 1914 sans doute à Londres. XIXe-XXe siècles. Allemand.

Peintre de genre, figures, portraits, intérieurs, graveur.

À Paris, il fut élève de Thomas Couture et de l'École des Beaux-Arts. À partir de 1858, il exposa fréquemment à la Royal Academy de Londres.

MUSÉES : DARMSTADT : *Portrait de Mademoiselle Ethel* – LIVERPOOL : *L'avocat du village.*

VENTES PUBLIQUES : NEW YORK, 16 nov. 1910 : *En lisant les nouvelles* : USD 70 – PARIS, 13-14 jan. 1926 : *Le maître d'école* : FRF 520 – PHILADELPHIE, 30-31 mars 1932 : *Mozart jouant « Don Juan » à sa femme* : USD 390 – PARIS, 4 avr. 1946 : *La visite au grand-père 1867* : FRF 32 000 – LONDRES, 21 jan. 1966 : *Jeune paysan autrichien* : GNS 300 – LUCERNE, 25 nov. 1972 : *Intérieur* :

CHF 9 000 – Munich, 21 sep. 1978 : *Le fruit défendu* 1863, h/t (66x108) : DEM 36 000 – New York, 2 mai 1979 : *Une histoire intéressante*, h/t (58x89) : USD 5 200 – New York, 25 fév. 1982 : *La lecture d'un édit* 1867, h/t (58,5x73) : USD 1 800 – Londres, 21 juin 1984 : *Jeune fille au vase de fleurs* 1913, past. et fus., de forme ovale (54x34) : GBP 750 – Londres, 16 juil. 1985 : *Les trois générations* 1865, h/t (60x47) : GBP 2 400 – Londres, 21 mars 1986 : *La carriole à la roue cassée* 1878, h/t (58,4x114,2) : GBP 7 000 – New York, 25 fév. 1988 : *Le nouvel élève* 1862, h/t (73x61) : USD 11 000 – Londres, 11 oct. 1995 : *Jeune garçon à la canne* 1878, h/pan. (22x9) : GBP 862.

SCHLOSSER Ernest
Né à Wiesbaden. xixe-xxe siècles. Actif aussi en France. Allemand.
Sculpteur.
Il travailla à Paris, où il fut élève d'Antoine Injalbert. Il exposait à Paris, au Salon des Artistes Français, 1909 mention honorable.

SCHLOSSER Gérard
Né en 1931 à Lille (Nord). xxe siècle. Français.
Peintre de compositions à personnages, paysages, marines. Nouvelles Figurations, réaliste-photographique.
Il vit à Paris depuis 1947. Il travailla d'abord la sculpture et l'orfèvrerie. Il ne se consacra à la peinture qu'à partir de 1953.
Depuis les années soixante, il participe à des expositions collectives : à Paris : de 1965 à 1972 au Salon de la Jeune Peinture ; 1966, *Le nouveau paysage* ; 1967, *Salle rouge pour le Viet-Nam*, au Salon de la Jeune Peinture ; 1969, Biennale de Paris, Musée Galliera ; 1970, *Aspects du racisme* ; 1977, *Mythologies quotidiennes*, ARC II (Art, Recherche, Confrontation), Musée d'Art Moderne de la Ville ; 1979, *Tendance de l'Art en France 68-79*, ARC II ; 1980, *Accrochages IV*, Centre Beaubourg ; et aussi : 1971 Grenoble, *Intox*, Maison de la Culture ; 1972 Ferrare, Palazzo dei Diamanti ; 1981 Boulogne-Billancourt, *L'Arbre*, Centre Culturel ; etc.
Il expose individuellement : 1966 Paris, galerie du Fleuve ; 1972 Gênes et Turin ; 1973 Paris, ARC (Art, Recherche, Confrontation), Musée d'Art Moderne de la Ville ; 1974 Paris, galerie Beaubourg ; 1977 Paris, FIAC (Foire Internationale d'Art Contemporain), présenté par la galerie Beaubourg ; 1978 Modène, galerie Mutina ; 1979 Paris, FIAC, présenté par la galerie Beaubourg ; et Mâcon, Centre d'Action Culturelle ; 1980 château de Ratilly ; 1981 Châteauroux, Centre Régional d'Art Contemporain ; etc.
Dès ses débuts, il fut en possession des éléments qui caractérisent ensuite son style : une technique très saine de peinture acrylique, souvent appliquée sur un fond préparé par un encollage de sable, à des fins diverses selon les périodes ; une figuration très réaliste, presque photographique ; un cadrage inhabituel qui s'impose comme un écran entre l'œil du spectateur et, éventuellement, les plans en profondeur du tableau ; de gros plans fragmentaires qui occupent presque entièrement le premier plan de la toile, c'est-à-dire des sortes de gros plans de détails si agrandis qu'à peine identifiables. La continuité évidente de l'ensemble du son travail comporte cependant aux époques des variantes limitées. Dans les peintures d'avant soixante-dix, Schlosser use déjà de gros plans, braqués sur une partie du corps, souvent une jambe ou un avant-bras, dessinant une forme courbe sur un fond généralement neutre. Alors, cette approche de l'être humain, surtout saisi dans une attitude de repos, s'effectue par larges aplats posés sans modulation de volume et paraissent se juxtaposer comme des découpages ; d'ailleurs, en 1968, par exemple dans *Les joueurs de cartes*, Schlosser a utilisé des silhouettes découpées et plaquées sur un fond préalablement peint ; dans ce cas, il lui arrive aussi, lorsque le fond devrait figurer, par exemple : une plage, de substituer au fond peint, et ici par métonymie, une surface de sable collé. Ces juxtapositions de surfaces peintes ou non, posent, par contre-coup, le problème de l'ambiguïté du rapport de statut entre surface et image. Schlosser n'a pas été tenté de développer son œuvre dans le sens d'une radicalisation de cette problématique, privilégiant relativement la surface, c'est-à-dire la raison plastique.
Au contraire, dans la période suivante, il a opté pour le développement d'une exploitation de l'image. À partir de ce moment, il procède presque systématiquement selon une même construction : au premier plan, un genou, un bras, une jambe, un bout de robe ou de pantalon, occupent la moitié ou plus de la toile ; au deuxième plan principal, un objet également tronqué, non pas

neutre mais situé socialement, un sac, un soulier, un livre, une radio, une aile de voiture, une roue, une chaise de camping ; entre les deux plans, formant lien logique et plastique, de l'herbe, du sable ; parfois, au loin, une échappée vers un paysage, vers le ciel. Là où il peint la peau ou l'étoffe, il réutilise le sable encollé, non plus en tant que sable, mais pour conférer à la peinture le grain de la peau, le velouté de l'étoffe.
Dans les années quatre-vingt, son œuvre semble subir une rupture radicale. Il peint des paysages et des marines, la mer souvent prolongeant la terre sans solution de continuité. Ici, il est plus tentant d'évoquer quelque réalisme, à la Courbet ou Denis Rivière, que l'hyperréalisme, avec lequel, si mal défini soit-il, ces paysages n'ont rien en commun. Dans les années quatre-vingt-dix, sans doute afin d'effectuer la synthèse de l'ensemble de ses périodes précédentes, il réintroduit ses anecdotes anciennes dans les récents paysages naturels.
Dans ses deux premières périodes, Schlosser peint la détente, le repos, le week-end, une des composantes de la séduction qu'exerce alors son œuvre, subtilement cadrée, exécutée avec brio. En ce qui concerne l'habileté de sa technique, on a évoqué l'hyperréalisme, ce dont il se défend. S'il est évident qu'il aime à rendre, le plus illusoirement possible, le satiné d'une étoffe, la moiteur ou le bronzage de la peau, la délicatesse des poils, les rides d'une main, les plis de la robe, et même plus tard, dans sa troisième période, la souplesse des herbes sèches courbées sous les ondes du vent, le duveteux de l'écume au faîte des vagues, son « rendu » est de l'ordre du sensuel et non du constat froid. La peinture de Gérard Schlosser est une peinture de l'instant, voire même de l'instantané si l'on tient compte de l'assistance photographique qu'il utilise, dont les titres mêmes renforcent d'abord le côté anecdotique et futile : en 1965 *J'ai envie de moules*, en 1972 *Encore 10 minutes*, en 1973 *Elle n'a quand même pas eu de chance avec son mari* ou *Le dossier était complet ?*, jusqu'à friser parfois un populisme délibérément équivoque, peinture de l'instant encore, avec les paysages : en 1984 *C'est toujours trop vite*, en 1985 *Ça arrive vite*, en 1989 *Cailloux*, lorsqu'il transfère la sensualité latente de ses instantanés pervers de naguère, désormais au spectacle impressionnant de la violence des éléments naturels. Dans la cohérence de son ensemble, la peinture de Gérard Schlosser déroute la perception qu'on en a, en dépit ou à cause de sa précision même, précision de la focalisation et précision du détail. Sans trop vouloir en avoir l'air, elle rend évident et troublant à quel point est subjectif le regard pourtant le plus proche du constat.
■ Pierre Faveton, Jacques Busse
Bibliogr. : In : *Diction. Universel de la Peinture*, Le Robert, Paris, 1975 – in : *L'Art du xxe siècle*, Larousse, Paris, 1991.
Ventes Publiques : Paris, 2 déc. 1974 : *Le chat* 1966 : FRF 5 800 – Paris, 21 avr. 1975 : *Entr'acte* 1966 : FRF 7 200 – Paris, 2 déc. 1976 : *Tu viens avec moi* 1973, acryl. et sable (100x100) : FRF 7 000 – Paris, 8 mars 1977 : *Encore 10 minutes* 1970, acryl./t. (150x150) : FRF 7 200 – Paris, 19 mars 1979 : *Il n'y a personne ici* 1973, acryl. (130x130) : FRF 10 000 – Paris, 26 avr. 1982 : *Il était bon le vin* 1973, acryl./t. (130x130) : FRF 20 000 – Paris, 26 nov. 1984 : *Qu'est-ce que c'est bien ici !* 1973, h/t (190x190) : FRF 48 000 – Paris, 6 juin 1985 : *C'est bon le soleil* 1974, acryl./t. : FRF 26 000 – Paris, 3 déc. 1987 : *Nous n'avons toujours pas de nouvelles d'eux*, h/t (190x190) : FRF 24 000 – Paris, 20 mars 1988 : *C'est mieux sans* 1986, acryl./t. (162x130) : FRF 25 000 – Paris, 16 oct. 1988 : *Tu as fait une tache à ta robe* 1973, acryl./t. sablée (129x97) : FRF 18 000 ; *Place des Fêtes, à gauche* 1981, acryl./t. sablée (100x100) : FRF 25 000 – Paris, 21 juin 1990 : *Étude de tableau* 1989, collage de photos et manuscrit/pap. (30x40) : FRF 4 000 – Paris, 26 oct. 1990 : *Tu as fait une tache à ta robe* 1973, acryl./t. (130x97) : FRF 44 000 – Paris, 23 mars 1992 : *Sans titre* 1964, acryl./t. (80,5x100) : FRF 10 000 – Paris, 21 mai 1992 : *Son visage s'allonge* 1985, acryl./t. (150x150) : FRF 32 000 – Paris, 14 mars 1993 : *Sans titre* 1979, acryl./t. (178x285) : FRF 45 000 – Paris, 25 mars 1994 : *Je vivrais bien là toute l'année* 1974, acryl./t. (150x150) : FRF 29 000 – Paris, 29-30 juin 1995 : *Le naufrage* 1966, acryl./t. (130x162) : FRF 34 500 – Paris, 1er juil. 1996 : *A cause du feu rouge* 1985, acryl./t. sablée (100x100) : FRF 17 000.

SCHLÖSSER Hermann Julius
Né le 21 décembre 1832 à Elberfeld. Mort le 21 juin 1894 à Rome. xixe siècle. Allemand.
Peintre de sujets mythologiques, figures, portraits, sculpteur.
Il étudia à Düsseldorf avec C. Sohn, puis à Paris et à Rome entre 1855 et 1858.

Musées : Görlitz (Städtische Kunstsaml) : *Pandore devant Pro-méthée* – Hambourg : *Thétis, surprise par Pélée* – Wuppertal : *Le triomphe du héros dans la mort – Amymon sauvée par Poséidon – Héraclès délivre Hésione.*

Ventes Publiques : Paris, 18 oct. 1995 : *Naissance de Vénus* 1870, h/t (259x202) : **FRF 300 000.**

SCHLOSSER Johann Georg
Né en 1749 à Ludwigsbourg. Mort le 5 janvier 1816 à Nym-phenbourg. xviiie-xixe siècles. Allemand.
Peintre sur porcelaine, surtout de paysages.
Il travailla à la Manufacture de porcelaine de Nymphenbourg.

SCHLOSSER Johann Ludwig
xviiie siècle. Actif à Nassau-Sarrebruck vers 1787. Allemand.
Peintre sur porcelaine.

SCHLÖSSER Leopold Ludwig ou Schlosser
Originaire de Berlin. Mort le 1er avril 1836 à Düsseldorf. xixe siècle. Allemand.
Paysagiste.
Il voyagea de 1828 à 1829 avec son maître K. Blechen à Rome et à Naples. De 1832 à 1835 il fut élève de l'Académie de Düsseldorf avec Schadow et Schirmer.

SCHLÖSSER Richard
Né le 21 mars 1879 à Hanovre. xxe siècle. Allemand.
Peintre.
Il fut élève de Carl Bantzer et Hermann Prell à l'Académie des Beaux-Arts de Dresde. Il fut lui-même professeur et critique d'art.
Musées : Berlin (Gal. Nat.).

SCHLOT Georg
xvie siècle. Actif à Francfort-sur-le-Main vers 1515. Alle-mand.
Peintre.

SCHLOTERMANN Heinrich
Né le 24 juillet 1859 à Ruhla (Thuringe). xixe-xxe siècles. Alle-mand.
Peintre de paysages.
Il fut élève de Eugen Bracht à la Hochschule für Kunst de Berlin.

SCHLÖTH Achilles
Né le 7 novembre 1858 à Bâle. Mort le 5 juillet 1904 à Bâle. xixe-xxe siècles. Suisse.
Sculpteur.
Il était neveu et élève de Lukas Ferdinand Schlöth.

SCHLÖTH Lukas Ferdinand ou Schlœth
Né le 25 janvier 1818 à Bâle. Mort le 2 août 1891 à Thal. xixe siècle. Suisse.
Sculpteur.
Un des maîtres de la sculpture suisse. Il étudia à Bâle, à Munich et surtout à Rome. Son œuvre est considérable.
Musées : Bâle : *Adam et Ève – Psyché – Jason et la toison d'or – Tête de Christ* – Vase romain avec médaillon – Vase avec Bac-chus, l'Amour et Apollon – Neuchâtel : *Maximilien de Meuron.*

SCHLOTHEIM Ernst Friedrich von, baron
Né le 2 avril 1764 à Almenhausen. Mort le 28 mars 1832 à Gotha. xviiie-xixe siècles. Allemand.
Dessinateur.
A illustré des livres d'histoire naturelle.

SCHLOTHEIM Hartmann von
Né à Gotha. xviiie-xixe siècles. Allemand.
Dessinateur.
Il fut officier prussien jusqu'en 1805, puis il travailla à Potsdam. Il fut élève de Wilhelm Reuter.

SCHLOTT Franz Anton
Né en 1697 à Würzburg. Mort le 14 décembre 1736 à Bam-berg. xviiie siècle. Allemand.
Sculpteur de sujets religieux.
Il était le fils du peintre Joachim David Schlott. Il a travaillé pour les églises de Bamberg et de la région en sculptant le bois et la pierre.

SCHLOTT Franz Joachim
Né en 1696 à Würzburg. Mort le 4 octobre 1775 à Bamberg. xviiie siècle. Autrichien.
Sculpteur et stucateur.
Il était le frère de Franz Anton Schlott. Il a exécuté le grand autel, le buffet d'orgue et les confessionnaux de l'église des Salé-siennes d'Amberg.

SCHLOTT Joachim David
Né en 1644. Mort le 21 janvier 1707 à Würzburg. xviie siècle. Allemand.
Peintre.

SCHLOTTER Eberhard
Né en 1921 à Hildesheim. xxe siècle. Allemand.
Peintre de scènes typiques, paysages, paysages urbains, natures mortes.
Il fut élève de l'Académie des Beaux-Arts de Munich. À la fin de la guerre de 1939-1945, il se fixa à Darmstadt. De 1956 à 1960, il alla travailler à Altea, en Espagne.
Il participe à des expositions collectives, dont : 1958 Bruxelles, Exposition Internationale ; 1961 Grenchen (Suisse), Triennale d'Art Graphique en Couleur ; etc. Il montre des ensembles de ses œuvres dans des expositions personnelles, depuis la pre-mière en 1949 à Darmstadt. En 1953, lui fut décerné le Prix Stroe-her ; en 1954 le Prix d'Encouragement de la Ligue Fédérale de l'Industrie Allemande.
Après 1950, il a exécuté plusieurs décorations murales sur des édifices de Darmstadt. Dans son art, il est résolument figuratif. Lors de son séjour en Espagne, il peignit quelques scènes fol-kloriques. Dans son registre habituel, en Allemagne, il semble être resté marqué par les paysages de désolation de la guerre. Il exploite une gamme de gris, froidement rehaussée de quelques roses et violets. Il peint des villes détruites, aux pans de murs écroulés ; des plages désertées de toute humanité depuis des temps immémoriaux ; des natures mortes qui semblent être par-venues de très loin hors du temps.
Bibliogr. : B. Dorival, sous la direction de, in : *Peintres contemp.*, Mazenod, Paris, 1964.
Ventes Publiques : Heidelberg, 14 oct. 1988 : *Fiesta campera* 1963, aquar. (36,5x47,5) : **DEM 1 400.**

SCHLOTTER Georg
Né le 23 février 1889 à Hildesheim. Mort le 5 décembre 1915 à Göttingen. xxe siècle. Allemand.
Peintre de figures, fleurs.
Il était frère de Heinrich Schlotter, peut-être parent de Eberhard Schlotter. En 1920, le Musée de Hildesheim a organisé une expo-sition posthume de ses œuvres.

SCHLOTTER Heinrich
Né le 16 juin 1886 à Hildesheim. xxe siècle. Allemand.
Sculpteur de statues, monuments.
Il était frère puîné de Georg Schlotter, peut-être parent de Eber-hard Schlotter. Il fut élève de Walter Schmarje et Wilhelm Haverkamp à Berlin.
Ses œuvres se trouvent réparties dans la région de Hanovre.

SCHLOTTERBECK Christian Jakob
Né le 27 juillet 1757 à Böblingen. Mort en 1811 ou 1820 selon certains biographes. xviiie-xixe siècles. Allemand.
Peintre et graveur.
Fils d'un tailleur de pierre. Il étudia la médecine, puis s'adonna à l'art. Élève de la Karls Académie de Wurtemberg de 1774, de Tischbein et de J. G. de Muller. En 1785, il fut nommé graveur de la cour de Wurtemberg. Il peignit les portraits du duc Charles et du roi Frédéric, mais c'est surtout comme graveur que son talent s'est manifesté.

SCHLOTTERBECK Wilhelm Friedrich
Né le 23 février 1777 près de Bâle. Mort le 6 avril 1819 à Vienne. xixe siècle. Suisse.
Dessinateur et graveur à l'aquatinte.
Élève de Chr. Mechel à Bâle. Il s'installa à Vienne en septembre 1801 et entreprit en 1803 un voyage à Salzbourg. Il a gravé de 1803 à 1812 un *Recueil de vues de la Suisse*, soixante vues de Salzbourg et de Berchtesgaden, et des vues de Vienne, d'Au-triche et de Styrie.

SCHLOTTHAUER Josef
Né le 14 mars 1789 à Munich. Mort le 5 juin 1869 à Munich. xixe siècle. Allemand.
Peintre et lithographe.
Il fut d'abord charpentier. Ses dispositions pour le dessin l'ame-nèrent à entrer comme élève à l'Académie. Il abandonna un moment ses études à la fin des guerres de l'Empire, pour s'enga-ger comme volontaire. De retour à Munich, il entra comme col-laborateur, en 1819 dans l'atelier de Cornélius et exécuta plu-sieurs fresques d'après les cartons de son patron. En 1838, il peignit plusieurs autels pour la cathédrale de Bamberg. Une visite qu'il fit à Pompéi en 1845 l'amena à la découverte d'un

nouveau procédé pour la peinture à fresque, dit sterea-chromie. On lui doit aussi une suite de cinquante-trois lithographies exécutées en 1832 d'après la *Danse des morts* d'Holbein. La Pinacothèque de Munich conserve de lui une *Tête de Christ*.

SCHLOTTHAUER Karl
Né en 1803 à Munich. XIXe siècle. Allemand.
Peintre de paysages et d'architectures.
Élève de son oncle Josef Schlotthauer ; professeur à l'École des Beaux-Arts de Lindau. Il peignit fréquemment des vues des Alpes bavaroises.

SCHLÖZER Caroline Friederike von, née Röderer
Née en 1753 à Göttingen. Morte en mai 1808 à Göttingen. XVIIIe siècle. Allemande.
Graveur, peintre de portraits et paysagiste.
Elle épousa le 5 novembre 1769 l'historien Aug. Ludwig von Schlözer.

SCHLUBECK Arthur
Né le 25 août 1875 à Stettin. XXe siècle. Allemand.
Peintre de portraits, paysages, sujets typiques.
Il fut élève de l'Académie des Beaux-Arts de Berlin, ville où il résida.
Il traita aussi des sujets orientalistes.

SCHLUMBERGER Camille Gabriel
Né le 11 novembre 1864 à Strasbourg (Bas-Rhin). XIXe-XXe siècles. Français.
Dessinateur.
Il était un petit-fils d'Henri Hofer. À Paris, il fut élève de J. L. Gérome, Aimé Morot, Eugène Grasset, Luc-Olivier Merson à l'École des Beaux-Arts. Il fut ensuite actif à Ribeauvillé.

SCHLUMBERGER Eugène Jacques
Né le 9 mars 1879 à Mulhouse (Haut-Rhin). Mort en 1960. XXe siècle. Français.
Peintre de paysages, fleurs.
Il exposait surtout à Paris, depuis 1913 au Salon des Artistes Français, 1930 médaille d'argent, 1937 médaille d'argent pour l'Exposition Internationale, 1938 médaille d'or, sociétaire hors-concours. Il exposait aussi dans de nombreuses villes de province, ainsi qu'à Copenhague.
MUSÉES : CLERMONT-FERRAND – ROTTERDAM.
VENTES PUBLIQUES : PARIS, 15 mars 1950 : *La porte fleurie* : FRF 5 100 – ENGHIEN-LES-BAINS, 23 juin 1985 : *Bretonnes au bord de la mer*, h/t (68,5x76,5) : FRF 15 000.

SCHLUMBERGER Georg
Né en 1807 à Mulhouse. Mort en 1862 à Zurich. XIXe siècle. Français.
Dessinateur et peintre de fleurs.

SCHLUMPP Hans ou Schlump
Mort en 1514. XVIe siècle. Actif à Ulm. Allemand.
Peintre et peintre de monogrammes.

SCHLUMPRECHT Heinrich
Né le 4 janvier 1859 à Munich. Mort le 17 décembre 1908 à Munich. XIXe-XXe siècles. Allemand.
Graveur, graveur de reproductions.
Frère de Rupert Schlumprecht.

SCHLUMPRECHT Rupert
Né le 24 mars 1854 à Munich. Mort le 7 août 1904 à Munich. XIXe-XXe siècles. Allemand.
Graveur, graveur de reproductions.
Frère de Heinrich Schlumprecht.
Il était graveur sur bois.

SCHLUP Elisabeth
Née le 4 octobre 1860 à Balm. XIXe-XXe siècles. Suissesse.
Peintre de genre, figures, portraits, paysages, natures mortes.
Elle fut élève de Caspar Ritter à l'École des Beaux-Arts de Karlsruhe. Elle étudia aussi à Paris et Munich.
MUSÉES : BERNE : *La petite artiste.*

SCHLUPF Johann
XVIIIe siècle. Actif à Augsbourg. Allemand.
Sculpteur.
Il fut le maître de Jos. Gœtzl.

SCHLUPF Sebastian Vitus
XVIIIe siècle. Actif à Augsbourg. Allemand.
Sculpteur.
Il fut en 1793 le premier professeur de dessin de la Société de Hambourg pour l'avancement des Arts.

SCHLUPF Wilhelm
XVIIIe siècle. Actif à Augsbourg. Allemand.
Sculpteur.

SCHLURCH Johann Christoph ou Schlurk ou Schlorch ou Schlork
XVIIIe siècle. Actif à Berlin entre 1704 et 1737. Allemand.
Graveur sur verre.

SCHLUSSELFELD Hans von, maître. Voir RODLEIN Hans

SCHLUTER Andreas
Né vers 1660 ou 1664 vraisemblablement à Dantzig ou à Hambourg. Mort en 1714 à Saint-Pétersbourg. XVIIe-XVIIIe siècles. Allemand.
Sculpteur et architecte.
On ne connaît pas ses débuts, mais lorsqu'il arrive à Berlin en 1694, il montre une connaissance de la sculpture italienne et française, en particulier de Coysevox, Desjardins et Girardon, qui laisse supposer un voyage en France avant de s'établir en Allemagne. Dès son arrivée à Berlin, il commence en 1696 le Monument équestre destiné à Frédéric III, mais finalement réalisé pour le Grand Électeur et érigé en 1703. Cette œuvre marque encore l'influence de Girardon, mais Schluter y ajoute une fougue toute différente. En 1698, on lui confie la direction de la construction du nouveau palais à Berlin, pour lequel il crée une ornementation intérieure d'un baroque inspiré du Bernin. La même année, il dirige également les travaux de l'Arsenal commencés, avant lui, en 1695. Mais cette direction lui est retirée en 1699 ; peut-être à la suite de complications dans la construction dues à un attique trop lourd placé au-dessus de l'entablement. Pour la décoration de l'Arsenal, il sculpte des masques de guerriers mourants d'une qualité expressionniste étonnante. En tant qu'architecte, il a peu de chance, puisque la tour de la Monnaie qu'il a édifiée doit être abattue en 1706. Ne recevant plus de commandes, il s'en va à Saint-Pétersbourg en 1714 et meurt dans des conditions qui restent inconnues. Le Musée de Hambourg conserve de lui un modèle du *Monument commémoratif du Grand Électeur*, celui de Weimar, *Deux masques de guerriers morts*. On lui doit par ailleurs une statue de *Frédéric III* à Königsberg, le buste de *Frédéric II de Hessen-Hombourg* au château de Hombourg et le sarcophage du couple royal à la cathédrale de Berlin.
BIBLIOGR. : P. du Colombier, in : *Dictionnaire de l'Art et des Artistes*, Hazan, Paris, 1967.
VENTES PUBLIQUES : AMSTERDAM, 24 avr. 1968 : *Chevaux*, deux bronzes patinés : NLG 85 000.

SCHLÜTER August
Né le 22 janvier 1858 à Münster (Westphalie). Mort le 19 décembre 1928 à Düsseldorf. XIXe-XXe siècles. Allemand.
Peintre de paysages, aquarelliste, lithographe.
Il fut élève d'Eugen Dücker à l'Académie des Beaux-Arts de Düsseldorf.
MUSÉES : BRUXELLES (Gal. du duc d'Arenberg) – DÜSSELDORF.
VENTES PUBLIQUES : COLOGNE, 30 mars 1984 : *Ramasseuse de fagots et enfants au bord d'un étang* 1887, h/t (131x98) : DEM 9 000 – COLOGNE, 18 mars 1989 : *Côte italienne en été*, h/t (59x107) : DEM 1 400.

SCHLUTER Carl
Mort le 6 mars 1844 à Hanovre. XIXe siècle. Allemand.
Graveur de monnaies.

SCHLUTER Christoph Heinrich
XVIIe siècle. Allemand.
Graveur de médailles.
Fut successivement au service de la ville de Goslar et du prince de Lippe.

SCHLUTER Henning
Mort en 1672. XVIIe siècle. Actif à Goslar. Allemand.
Graveur de médailles.
Il a gravé de nombreuses médailles et des tableaux pour le duc Frédéric Ulrich et pour le duc Auguste de Brunswick-Lunebourg.

SCHLUTER Karl H. W.
Né le 24 octobre 1846 à Pinneberg. Mort le 25 ou 26 octobre 1884 à Dresde. XIXe siècle. Allemand.
Sculpteur de statues, nus, bustes, portraits.
Il fut élève de Johannes Schilling à l'Académie des Beaux-Arts de Dresde. Il fit le voyage de Rome.

Musées : Berlin (Nat. Gal.) : *Buste d'une jeune femme – Jeune pâtre romain* – Dresde : *Madame Bierling – Buste de l'épouse de l'artiste – Jeune fille nue* – Kiel (Thaulow Mus.) : *Buste du professeur Thaulow* – Leipzig : *Jeune fille allant puiser de l'eau.*

SCHLUTER Matthias ou **Schlutter**
xviie siècle. Actif à Lübeck. Allemand.
Peintre.

SCHLUTTER Johann Georg ou **Schlitter**
xviiie siècle. Allemand.
Peintre de portraits.
Il travailla à Leipzig vers 1750 et à Thorn en 1751.

SCHLUTTER Vasco Laurent
Né le 12 août 1841 à Zella (Thuringe). xixe-xxe siècles. Depuis 1870 actif en Suisse. Allemand.
Sculpteur en médailles, graveur.
Il s'établit à Genève.

SCHLUYMER M.
xviiie siècle. Hollandais.
Dessinateur.

SCHMÄCK Emilie ou **Schmück**
xixe siècle. Autrichienne.
Peintre.
Elle travailla à Londres entre 1837 et 1845, à Venise et Vienne entre 1850 et 1855 et à Graz à partir de 1857.

SCHMACKE Claudia
xxe siècle. Allemande.
Sculpteur d'assemblages, installations.
En 1993, elle a exposé à Paris, avec Renate Koch, galerie Patricia Dorfmann. Elles se sont rencontrées et liées lors d'un séjour à Bratislava en 1992.
Toutes deux sont à l'écoute de l'air et du son qui s'y propage, de l'eau et de son ruissellement salutaire, des éléments les plus naturels et indispensables à la vie, qu'elles exploitent et célèbrent dans des assemblages, installations, mettant symboliquement en cause leur pollution par le monde de la consommation irréfléchie, dans un but clairement écologique. Pour sa part, Claudia Schmacke matérialise les avatars de l'eau, en particulier, en suggérant son absence par des moulages de lavabos, des boîtes de robinets, des images de poissons prises dans de la cire transparente.

SCHMAEDEL Max von
Né le 14 mai 1856 à Augsbourg. xixe-xxe siècles. Allemand.
Peintre de genre, portraits.
Il fut élève de Max Adamo, Karl von Piloty et Alexander von Wagner à l'Académie des Beaux-Arts de Munich. Il était établi à Munich.
Ventes Publiques : Londres, 20 juin 1980 : *Pierrot à la guitare cassée*, h/t (37x29,7) : GBP 2 000 – Londres, 12 fév. 1993 : *Les Raisons de la colère*, h/t (85,1x159,4) : GBP 7 150 – Londres, 21 nov. 1997 : *Les Raisins de la colère*, h/t (85x159,5) : GBP 6 325.

SCHMAEDL Franz Xaver ou **Schmädel, Schmadl**
Né le 1er novembre 1705 à Oberstdorf. Mort le 16 juillet 1777 à Weilheim. xviiie siècle. Allemand.
Sculpteur de sujets religieux.
Il a exécuté pour les églises de la région des œuvres en très grand nombre et qui n'ont rien d'original.

SCHMAHEL Johann
Né en 1786. xixe siècle. Actif à Breslau. Allemand.
Dessinateur d'architectures.

SCHMAHL Hans
xviie siècle. Allemand.
Peintre.

SCHMAHL J. Matthaeus
xviiie siècle. Actif peut-être à Augsbourg vers 1765. Allemand.
Dessinateur et graveur.

SCHMAHLFELD Frederik Georg Ludwig ou **Schmallfeldt**
Né le 13 mars 1829 à Stade. Mort le 28 mars 1907 à Copenhague. xixe-xxe siècles. Danois.
Sculpteur de médailles, ciseleur, graveur.
À Stade, il fut élève de son père, l'orfèvre Carl Georg Ferdinand Schmahlfeld, puis de l'École Technique Supérieure de Hanovre. Il cisela de nombreuses coupes.
Musées : Copenhague (Mus. des Arts Industriels) : Coupe ciselée.

SCHMAIS Friedrich von
Né en 1855. Mort le 4 avril 1918 à Berlin. xixe-xxe siècles. Allemand.
Peintre, graveur.

SCHMAKOFF Mickhaïl Alexandrovitch. Voir **CHMAKOFF**

SCHMAL Carl
Né le 6 mai 1769 à Graz. Mort le 29 février 1836 à Vienne. xviiie-xixe siècles. Autrichien.
Graveur.

SCHMAL Josef
xixe siècle. Autrichien.
Peintre.
Il a exécuté l'esquisse de la décoration de la salle des chevaliers à Graz.

SCHMALE H. ou **Smale**
xviiie siècle. Hollandais.
Peintre de portraits.
On lui doit des portraits de *Daniel Ras*, et de son épouse *Cornelia Catharina von Arssea*, conservés au Musée municipal d'Alkmaar.

SCHMALER Jakob
Originaire de Landsberg. xviie siècle. Allemand.
Sculpteur.
Il s'établit en 1609 à Uberlingen.

SCHMALFUSS Friedrich August
Né en 1792 à Altdöbern. xixe siècle. Allemand.
Peintre.
Élève de l'Académie de Dresde avec Toscani et Matthäi. Il séjourna à Dresde jusqu'en 1827.

SCHMALHAUSEN Otto
Né le 30 janvier 1890 à Anvers, d'origine allemande. xxe siècle. Allemand.
Peintre, sculpteur. Groupe Dada.
Il était beau-frère de George Grosz. Membre du groupe Dada de Berlin, il y était surnommé « Dada-Oz ». En 1920, il fonda une sorte d'Institut Dada. En cette même année 1920, il participa à la première Grande Foire Internationale Dada de Berlin, où il présentait un buste de Beethoven, orné d'une grosse moustache et louchant.
Bibliogr. : In : Catalogue de l'exposition *Dada*, Mus. Nat. d'Art Mod., Paris, 1966.

SCHMALHOFER Leopold
xviiie siècle. Autrichien.
Graveur.

SCHMÄLING Johann Heinrich et **Friedrich**, père et fils ou **Schmeeling, Schmidling**
xviiie-xixe siècles. Allemands.
Peintres faïenciers.
Ils travaillèrent à la Manufacture de Hanau entre 1780 et 1801.

SCHMALIX Hubert
Né en 1952 à Graz. xxe siècle. Autrichien.
Peintre, aquarelliste.
De 1971 à 1976, il fut élève de l'Académie des Beaux-Arts de Vienne. À partir de 1972, il participe à de nombreuses expositions collectives en Autriche, Allemagne, Angleterre, Espagne, Italie, États-Unis, Australie. Depuis 1976, il expose individuellement dans de nombreux pays, notamment en 1988 à Los Angeles.
Il pratique une peinture décorative, où des éléments de la réalité ou du fantastique sont intégrés à une composition tendant à l'abstraction.

Schmalix

Bibliogr. : Catalogue de l'exposition *Hubert Schmalix : All About*, Turske & Whitney Gall., Los Angeles, 1988.
Ventes Publiques : Vienne, 11 sep. 1984 : *Tête* 1979, h/t (150x130) : ATS 35 000 – Vienne, 10 sep. 1985 : *Sans titre* 1982, gche (90x125) : ATS 25 000 – New York, 13 mai 1988 : *Krischna*, h/t (200x200) : USD 4 620 – Lokeren, 21 mars 1992 : *Idées confuses* 1982, h/t (200x200) : BEF 240 000 – Paris, 24 juin 1994 : *Sans titre* 1984, h/t (230x86) : FRF 5 500 – Lucerne, 26 nov. 1994 : *Sans titre*, h/t (230x86) : CHF 3 100 – Amsterdam, 6 déc. 1995 : *Herbe verte* 1988, h/t (160x121) : NLG 5 750.

SCHMALKALDER Samson
Né le 22 mars 1667 à Dimmeringen en Lorraine. XVII^e siècle.
Allemand.
Dessinateur.
A laissé deux livres d'esquisses.

SCHMALLFELDT Frederik Georg Ludwig. Voir
SCHMAHLFELD

SCHMALZ
XVIII^e siècle. Actif à Deux-Ponts vers 1760. Français.
Peintre.
Beau-frère du peintre Jacob Frédéric Leclerc.

SCHMALZ Anton
Mort en novembre 1638 à Berne. XVII^e siècle. Suisse.
Peintre.
D'abord moine dans un couvent de Fribourg en Suisse, il se
convertit au protestantisme. Il a peint des masques, et des cos-
tumes que garde le Musée d'Histoire de Berne.

SCHMALZ David
Né le 30 janvier 1540. Mort en 1577. XVI^e siècle. Actif à Berne.
Suisse.
Peintre verrier.
Fils de Niklaus Schmalz. La ville de Berne l'occupa à partir de
1568.

SCHMALZ Heinrich P. ou **Schmaltz**
XIX^e siècle. Allemand.
Peintre de natures mortes, fleurs et fruits.
Il fut élève de G. W. Völcker et travailla à Berlin.
MUSÉES : STETTIN.
VENTES PUBLIQUES : HAMBOURG, 7 juin 1979 : Nature morte aux
fleurs 1838, h/t (47,3x38) : DEM 14 000.

SCHMALZ Herbert Gustave
Né en 1856 ou 1857 à Londres. Mort en 1935. XIX^e-XX^e siècles.
Britannique.
**Peintre de sujets mythologiques, compositions reli-
gieuses, scènes de genre, figures, portraits.**
De 1879 à 1918, il participa aux expositions de la Royal Academy
de Londres.
MUSÉES : BRISTOL : Inspiration.
VENTES PUBLIQUES : LONDRES, 18 juin 1974 : Le Matin de la Résur-
rection : GBP 300 – LONDRES, 30 mars 1976 : Clorinda 1900,
h/pan. (30,5x39) : GBP 250 – LONDRES, 5 juil. 1978 : Jeune fille à la
capeline 1886, h/pan. (30,5x25,5) : GBP 700 – LONDRES, 24 mars
1981 : Jeune fille cueillant des fleurs 1900, h/pan. (53x36) :
GBP 2 600 – LONDRES, 13 juin 1984 : Denise 1885, h/t (45,4x30,5) :
GBP 3 000 – LONDRES, 11 juin 1986 : Eve en exil, h/t (188x101,5) :
GBP 5 000 – LONDRES, 15 juin 1990 : L'Éveil de l'amour... 1894, h/t
(110x148) : GBP 17 050 – GLASGOW, 22 nov. 1990 : Ninon, Ninon,
que fais-tu de la vie ? (Alfred de Musset) 1900, h/pan., tondo
(diam. 27,9) : GBP 5 280 – LONDRES, 11 oct. 1991 : Iphigénie,
h/pan. (35,5x23,5) : GBP 1 760 – LONDRES, 8 fév. 1991 : Béthanie
1890, h/t (43x61) : GBP 1 760 – LONDRES, 19 juin 1991 : Les filles de
Juda à Babylone, h/t (157,5x81) : GBP 23 100 – NEW YORK, 18-19
juil. 1996 : Les lettres d'amour délaissées, h/t (111,8x142,2) :
USD 2 760 – LONDRES, 7 nov. 1997 : Quand la vie est émerveille-
ment, h/t, variation de la Madone à l'Enfant (42x38) : GBP 5 175.

SCHMALZ Niklaus
Mort en 1556. XVI^e siècle. Actif à Berne. Suisse.
Peintre verrier.
Élève de Hans Funk. A exécuté des vitraux pour les églises de
Berne.

SCHMALZHAVER Thomas
XVIII^e siècle. Actif à Mondsee. Autrichien.
Peintre.

SCHMALZIGAUG Friedrich Ferdinand
Né le 15 février 1847 à Friedrichshafen. Mort le 5 juillet 1902.
XIX^e siècle. Allemand.
Peintre d'animaux.
Commença ses études à Stuttgart, puis fut élève de Piloty à
Munich. Le Musée de Cologne conserve de lui Vaches dans une
cour.
VENTES PUBLIQUES : COLOGNE, 16 juin 1978 : La mare aux canards,
h/t (41x66) : DEM 11 000 – VIENNE, 12 fév. 1980 : Moutons dans
un paysage, h/t (85x138) : ATS 100 000 – NEW YORK, 29 oct. 1986 :
Moutons à l'abreuvoir 1882, h/t (75,5x130,8) : USD 8 500.

SCHMALZIGAUG Jules
Né le 26 septembre 1886 à Anvers. Mort le 12 mai 1917 à La
Haye. XX^e siècle. Belge.

**Peintre de portraits, paysages, peintre à la gouache, pas-
telliste, dessinateur. Futuriste, puis abstrait-lyrique.**
Il fut élève de Isidore Verheyden à l'Académie des Beaux-Arts de
Bruxelles, à Paris de Lucien Simon et Émile René Ménard, ainsi
que l'Académie de Karlsruhe, lors d'un séjour en Allemagne. Il
voyagea ensuite en Italie, notamment à Rome en 1905, étant le
correspondant de L'Art Contemporain. Il revint à Venise, où il
vécut de 1912 à 1914. Pendant la Première Guerre mondiale, il
s'établit en Hollande. Sa mort, à l'âge de trente ans, priva la pein-
ture belge d'un de ses principaux espoirs. Une exposition rétro-
spective, à titre posthume, lui fut consacrée en 1985 au Musée
d'Art Moderne de Bruxelles. Il a publié un essai La Panchromie.
Après ses débuts influencés par l'expressionnisme, tradi-
tionnellement présent en Belgique, il a été influencé par le futu-
risme lors de son séjour à Venise, en témoigne sa toile intitulée
Expression dynamique d'une automobile en vitesse, avant de
s'orienter, à partir de 1914, vers l'abstraction. Pratiquement
inconnu de ses contemporains, il doit être considéré comme
l'un, avec Lempereur-Haut, Victor Servranckx et surtout Joseph
Lacasse, des tout premiers peintres belges à avoir adhéré à
l'abstraction.

Schmalzigaug

BIBLIOGR. : Gérald Schurr, in : Les Petits Maîtres de la peinture
1820-1920, valeur de demain, Les Éditions de l'Amateur, t. III et t.
VI, Paris, 1976, 1985 – in : Dict. biogr. illustré des artistes en Bel-
gique depuis 1830, Arto, Bruxelles, 1987.
MUSÉES : ANVERS – BRUXELLES : Le portrait du baron Francis Del-
beke.
VENTES PUBLIQUES : LOKEREN, 15 oct. 1983 : Vue de Delft, past.
(25,5x39,5) : BEF 60 000 – LOKEREN, 10 oct. 1987 : Paysage boisé
1915-1917, past. et aquar. (33x48) : BEF 170 000 – LOKEREN, 5
mars 1988 : Composition, gche, cr., encre de Chine (36,5x49,5) :
BEF 80 000 – LOKEREN, 28 mai 1988 : Madame Nelly Hurzelbrinck
1917, cr. (61x43,5) : BEF 138 000 – LONDRES, 27 juin 1989 : Het
Dynamische van de Dons 1913, h/t (100x129,6) : GBP 132 000 –
LONDRES, 19 oct. 1989 : La sensation dynamique de la danse 1914,
h/t (95x105) : GBP 154 000 – PARIS, 26 fév. 1990 : Composition,
h/t (80x100) : FRF 360 000 – LOKEREN, 21 mars 1992 : Femme
assise, sanguine (35x27) : BEF 36 000 – LOKEREN, 10 déc. 1994 :
Le gendarme, aquar. et fus. (15x9,5) : BEF 28 000 – LOKEREN, 20
mai 1995 : Vue de Delft 1917, past. (39,5x24) : BEF 260 000 –
AMSTERDAM, 5 juin 1996 : La Dynamique de la danse, h/t
(100x129,6) : NLG 172 500.

SCHMALZL Max
Né le 7 juillet 1850 à Falkenstein. Mort le 7 janvier 1930 à
Gars. XIX^e-XX^e siècles. Allemand.
Peintre, peintre de compositions murales, illustrateur.
En 1870-1871, il fut élève de Theodor Spiess à Munich.
Il a peint la chapelle des Rédemptoristes à Vilsbiburg.

SCHMALZL Rudolf
Né le 4 avril 1890 à Falkenstein. Mort le 27 avril 1932 à
Munich. XX^e siècle. Allemand.
Peintre.
Il était neveu de Max Schmalzl. Il fut élève de Martin Feuerstein à
l'Académie des Beaux-Arts de Munich.

SCHMAND J. Philipp
Né le 24 février 1871 à Germania (Pennsylvanie). XIX^e-XX^e
siècles. Américain.
Peintre de portraits.
Il fut élève de Lucius W. Hitchcock et de Henry Siddons Mow-
bray. Il était membre du Salmagundi Club et de la Fédération
Américaine des Arts.
Il a peint les portraits de personnalités américaine de son temps.

SCHMARJE Walter
Né le 16 août 1872 à Flensbourg. Mort le 6 novembre 1921 à
Berlin. XIX^e-XX^e siècles. Allemand.
Sculpteur de statues, monuments, sujets mythologiques.
Il fut élève de Reinhold Begas à l'Académie des Beaux-Arts de
Berlin.
Il réalisa la fontaine du marché de Dantzig-Langfuhr, des monu-
ments funéraires.
MUSÉES : BRUNSWICK : Jeune satyre.

SCHMAROFF Pawel Dmitrievitch. Voir **CHMAROFF
Paul**

SCHMAUK Karl

Né le 12 janvier 1868 à Unterturkheim (près de Stuttgart). XIXe-XXe siècles. Allemand.

Peintre de paysages, intérieurs, illustrateur.

Il fut élève de Jakob Grünenwald et Claudius von Schraudolph le Jeune à l'École des Beaux-Arts de Stuttgart. Il était actif à Stuttgart-Unterturkheim.

SCHMAUNZ Matthias ou **Schmauz**

XIXe siècle. Allemand.

Peintre.

SCHMAUSER Karl

Né le 20 octobre 1883 à Berlin. XXe siècle. Allemand.

Peintre de paysages.

Il fut élève de Heinrich Harder à Berlin. Il était actif à Hambourg.

SCHMAUSS Karl

Né en 1804 à la. Mort le 6 mai 1879 à Nymphenbourg. XIXe siècle. Allemand.

Modeleur.

On le trouve à la Manufacture de porcelaine de Nymphenbourg à partir de 1825.

SCHMAUT Lucas. Voir **SMONT**

SCHMEDDES Heinrich

Originaire de Koesfeld. XVIIe siècle. Allemand.

Sculpteur.

A fourni les ornements de la fontaine du parc du château de Raesfeld.

SCHMEDINGEN Alfred

Né le 14 août 1871 à Mehrin (près de Francfort-sur-l'Oder). XIXe-XXe siècles. Allemand.

Peintre de portraits, natures mortes.

Il fut élève de l'Académie des Beaux-Arts de Berlin et, à Paris, de l'Académie Julian. Jusqu'en 1919, il travailla à Munich, puis s'établit à Bamberg.

SCHMEDLA Ignac

Né en 1802 à Prague. XIXe siècle. Actif à Prague. Tchécoslovaque.

Peintre de portraits.

Élève de l'Académie de Prague en 1815.

SCHMEDTGEN William Hermann

Né le 18 mai 1862 à Chicago. XIXe-XXe siècles. Américain.

Peintre, illustrateur.

De 1866 à 1901, il fut directeur de la partie artistique du *Herald* de Chicago. Pendant la campagne d'Espagne, il fut envoyé comme dessinateur de guerre devant Santiago.

Il a illustré de nombreux livres d'art.

SCHMEELING Johann Heinrich et **Friedrich**. Voir **SCHMÄLING**

SCHMEHRFELD Johanna Elisabeth von. Voir **SCHMERFELD**

SCHMEIDLER Carl Gottlob

Né le 8 décembre 1772 à Nimptsch. Mort le 2 septembre 1838 à Breslau. XVIIIe-XIXe siècles. Allemand.

Peintre de portraits et paysagiste.

Il étudia la théologie et, faute d'autres moyens d'existence, se fit peintre de portraits. Après avoir travaillé à l'Académie de Dresde il se fixa à Breslau. On cite parmi ses œuvres plusieurs portraits de princes de la famille royale de Prusse.

SCHMELING Bruno ou **Schmielingh**

XVIIe siècle. Actif à Cologne. Allemand.

Peintre verrier.

Il fut membre de la gilde en 1612 et exécuta plusieurs vitraux de 1620 à 1621 pour le monastère des Minorites de Cologne.

SCHMELKOFF Piotr Michailovitch. Voir **CHMELKOFF Peter**

SCHMELLER Johann Joseph

Né le 12 juillet 1796 à Gross-Obringen (près de Weimar). Mort le 1er octobre 1841 à Weimar. XIXe siècle. Allemand.

Peintre et dessinateur de portraits.

Élève de Jagemann. En 1820, il fut pensionné par le grand duc pour aller à Anvers poursuivre ses études avec Van Brée. A son retour il fut nommé maître à l'école de dessin de Weimar. Il fut aussi protégé par Goethe, dont il fit deux fois le portrait. Il exécuta aussi pour l'illustre poète un grand nombre de portraits au crayon de personnalités marquantes réunis en un album. Pour

qui connaît les remarquables qualités de dessinateur de l'auteur de Faust, c'est le plus bel éloge qu'on puisse faire du talent de Schmeller. Le Musée des Beaux-Arts de Nantes conserve de lui un dessin.

SCHMELTZ Bruno

Né en 1943. XXe siècle. Français.

Peintre de figures, portraits. Réaliste-photographique.

À partir de 1962, il fut élève de l'École des Beaux-Arts de Paris. Il participe à des expositions collectives, notamment à Paris, en 1972, 1973, 1974, 1975, au Salon Grands et Jeunes d'Aujourd'hui. Il a exposé individuellement à Paris en 1974 ; et à la galerie Alain Blondel en 1991.

Il peint dans une technique proche de l'hyperréalisme par la précision des détails, des thèmes qui ont souvent trait à la nature et à la vie à la campagne. Il peint aussi souvent des personnages toujours accompagnés d'un chien.

VENTES PUBLIQUES : PARIS, 24 avr. 1988 : *Autoportrait*, h/t (162x97) : FRF 16 000 – PARIS, 28 mai 1993 : *Homme debout de dos torse nu portant un jeune homme blessé*, h/t (175x114) : FRF 36 000.

SCHMELTZING. Voir **SMELTZING**

SCHMELZ Carl Simon Wilhelm

Né en 1787 à Hessen-Kasselschen. XIXe siècle. Allemand.

Graveur au burin.

Il travailla à Paris et illustra des ouvrages d'histoire naturelle.

SCHMELZ G.

XVIIIe siècle. Actif à Stuttgart vers 1737. Allemand.

Médailleur.

Il a gravé une médaille à l'occasion de la mort du duc Charles Alexandre de Wurtemberg.

SCHMELZ Johann Christoph ou **Schmölz**

Né en 1726, originaire de Biberach. Mort en 1770. XVIIIe siècle. Allemand.

Graveur de pierres précieuses, médailleur.

Il était le père de l'orfèvre Georg Adolf Schmelz, né en 1757 et mort en 1793 dans le Tyrol.

SCHMELZEISEN Gustav Klemens

Né en 1900 à Düsseldorf. XXe siècle. Allemand.

Peintre. Figuratif, puis abstrait.

Il était docteur en Droit, professeur d'histoire du Droit.

Il ne commença à aborder la peinture abstraite qu'après la Seconde Guerre mondiale.

BIBLIOGR. : Michel Seuphor, in : *Diction. de la peint. abstraite*, Hazan, Paris, 1957.

SCHMELZER Bernhard Johann

Né en 1833 à Annaberg. XIXe siècle. Allemand.

Peintre de genre.

Élève de Jul. Hubner à Dresde.

SCHMELZER Josef

XIXe siècle. Autrichien.

Sculpteur.

Il travailla à Budapest vers 1809 et à Vienne de 1820 à 1824.

SCHMERFELD Johann Daniel von

Né le 21 avril 1774 à Kassel. Mort en 1811 à Charkow (Russie). XIXe siècle. Allemand.

Peintre, dessinateur.

Fils de Johanna Elisabeth von Schmerfeld. Voir l'article Schmerfeld Johanna.

SCHMERFELD Johanna Elisabeth von ou **Schmehrfeld**, née **Schwarzenberg**

Née à Kassel. Morte le 12 avril 1803 à Kassel. XVIIIe siècle. Allemande.

Peintre de paysages.

Elle fut élève de Johann Heinrich Tischbein l'Ancien.

SCHMERLIN Hans

XVIIe siècle. Actif à Augsbourg. Allemand.

Ébéniste.

SCHMERLING Pauline von. Voir **KOUDELKA Pauline, baronne von**

SCHMETTERER Franz Anton

XIXe siècle. Actif à Ratisbonne vers 1810. Allemand.

Peintre sur porcelaine.

SCHMETTERLING Christiane Josefa

Née le 19 décembre 1796 à A'dam. Morte le 18 mars 1840 à A'dam. XIXe siècle. Allemande.

Peintre de fleurs.
Fille de Joseph Adolf Schmetterling.

SCHMETTERLING Elisabeth Barbara
Née le 30 novembre 1804 à A'dam. xixᵉ siècle. Allemande.
Miniaturiste et graveur au burin.
Fille de Joseph Adolf Schmetterling.

SCHMETTERLING Joseph Adolph
Né vers 1751 à Vienne. Mort en 1828 à Amsterdam. xviiiᵉ-xixᵉ siècles. Allemand.
Miniaturiste et silhouettiste.
Il vint s'établir à Amsterdam et y peignit la miniature avec succès. Il était le père de Christiane Josefa et d'Elisabeth Barbara Schmetterling.
Ventes Publiques : Paris, 20 et 21 fév. 1929 : *La collation*, dess. : FRF 2 800.

SCHMETZ Betty
Née en 1915 à Haaltert (Alost). xxᵉ siècle. Belge.
Peintre, graveur, dessinateur, peintre de cartons de tapisseries. Abstrait, tendance tachiste.
Elle fut élève de Jean Donnay et Georges Comhaire à l'Académie des Beaux-Arts de Liège. Elle expose surtout en Belgique, mais participe aussi à des expositions collectives en France, Hollande, Autriche, et a participé aux Biennales de São Paulo et Ljubljana. Graveur, elle use de nombreuses techniques, eau-forte, burin, aquatinte, vernis mou, etc. Sa peinture est abstraite, proche de l'informel, issue de sa spotanéité, constituée de traits et de taches.
Bibliogr. : In : *Dict. biogr. illustré des artistes en Belgique depuis 1830*, Arto, Bruxelles, 1987.
Musées : Alost – Anvers (Cab. des Estampes) – Bruxelles (Cab. des Estampes) – San Francisco (Acad. of Art) – Skopje – Verviers.

SCHMETZ Johann Jakob. Voir SCHMITZ

SCHMETZ Wilhelm
Né le 14 mars 1890 à Düsseldorf. xxᵉ siècle. Allemand.
Peintre de paysages, graveur.
Il était actif à Laurensberg, près d'Aix-la-Chapelle.
Musées : Düsseldorf : *Paysage hollandais.*

SCHMEYKAL Thaddäus
xviiiᵉ siècle. Actif vers 1778. Éc. de Bohême.
Peintre.

SCHMIALEK Bruno
Né le 5 octobre 1888 à Lazisk (Silésie). Mort en 1963. xxᵉ siècle. Allemand.
Peintre de figures, portraits, graveur, dessinateur. Expressionniste.
Il fut élève de l'Académie des Beaux-Arts de Breslau. Il était actif à Beuthen. Après 1918, sa ville de naissance devint polonaise. Une grande partie de son œuvre a été détruite lors de la guerre de 1939-1945. En 1988, une exposition a réuni ses gravures au Centre Universitaire du Grand Palais de Paris.
Il était surtout graveur sur bois, technique rude qui convenait à ses thèmes. Il a gravé des têtes d'expression et pris en compte la misère du monde. On le rapproche parfois des artistes expressionnistes de la *Brücke* de Dresde.

SCHMICHT Georg Friedrich. Voir SCHMIEG

SCHMID
xviiiᵉ siècle. Actif à Lucerne vers 1783. Suisse.
Peintre.

SCHMID
xixᵉ siècle. Français.
Peintre.
Exposa au Salon entre 1834 et 1839. On cite surtout de lui des intérieurs rustiques, des sujets bretons, etc.

SCHMID. Voir aussi SCHMIDT

SCHMID Adolf
Né le 15 juillet 1867 à Stuttgart. xixᵉ-xxᵉ siècles. Allemand.
Sculpteur de statuettes, figures, portraits, médailleur, ciseleur.
Il travaillait essentiellement le bronze. Il a réalisé des statuettes dont : celles du *Prince Charles de Bade*, de *Franz Liszt*, de *J.-P. Hebel*.
Ventes Publiques : Montréal, 7 déc. 1995 : *L'enfant aux chats*, bronze (H. 29) : CAD 1 200.

SCHMID Albert. Voir SCHMIDT

SCHMID Albrecht
Né vers 1667 à Ulm. Mort en 1774 à Augsbourg. xviiᵉ-xviiiᵉ siècles. Allemand.
Peintre de monogrammes.
Élève de Matth. Schultes à Ulm. Il travailla à partir de 1694 à Augsbourg.

SCHMID Aldo
Né en 1935 à Trente. xxᵉ siècle. Italien.
Peintre. Abstrait-analytique.
Il participe à des expositions collectives, notamment : en 1972, Biennale de Venise et Quadriennale de Rome. Il présente des ensembles de ses peintures dans des expositions personnelles, dont : 1957 Riva ; 1959, 1963, 1965, 1967 Venise ; 1962, 1965, 1973 Florence ; ainsi qu'à Bologne, Milan, etc.
À partir de 1963, il s'est intéressé aux contrastes de couleurs, produisant des œuvres à la structure formelle très simple : souvent de simples bandes colorées, mais qui proposent des solutions pour le passage d'une couleur à l'autre.

SCHMID Alexander
Né le 29 novembre 1802 à Olten. Mort en 1876. xixᵉ siècle. Suisse.
Peintre amateur.
Il fut moine de l'ordre des capucins.

SCHMID Alexander
Né le 14 février 1833 à Sonneberg. Mort le 7 mars 1901 à Cobourg. xixᵉ siècle. Allemand.
Sculpteur et artisan d'art.
Il fonda en 1858 une école de dessin à Sonneberg et vécut à Cobourg à partir de 1884. Il exécuta à Meissen un monument de la Victoire et une statue de la Germania.

SCHMID Alois Joseph
xviiiᵉ siècle. Actif à Lechbruck. Allemand.
Ébéniste.

SCHMID Andreas
xviiiᵉ siècle. Allemand.
Sculpteur.
Il a exécuté des stalles de chœur et deux confessionnaux pour l'église de à Mickhausen. Comparer avec Andréas Schmidt.

SCHMID Antoine
Né le 8 janvier 1891 à Fribourg. Mort en 1920 à Montana. xxᵉ siècle. Suisse.
Peintre de paysages.
Il compléta sa formation à Paris.

SCHMID August
Né le 30 juillet 1877 à Diessenhofen. xxᵉ siècle. Suisse.
Peintre, aquarelliste, dessinateur.
Il fut élève de l'École des Beaux-Arts de Zurich, de l'École des Arts Décoratifs de Paris, et de Johann Caspar ou Ludwig Herterich à l'Académie des Beaux-Arts de Munich.
Musées : Schaffhouse (Fonds mun.) : une peinture, plusieurs aquarelles.

SCHMID Augustin
Né le 21 janvier 1770 à Schussenried. Mort le 2 avril 1837 à Lucerne. xviiiᵉ-xixᵉ siècles. Suisse.
Peintre.
Depuis 1797 il fut professeur de dessin à Lucerne. La Bibliothèque de la ville de Lucerne possède de lui une grande aquarelle représentant le panorama de Lucerne. La Société des Beaux-Arts de cette ville et le Musée d'Histoire d'Uri conservent de lui plusieurs aquarelles.

SCHMID Balthasar ou Schmidt
Actif à Rheinau. Suisse.
Ébéniste.

SCHMID Carl Friedrich Ludwig ou Schmidt
Né en 1799 à Stettin. Mort après 1850. xixᵉ siècle. Allemand.
Peintre d'histoire, scènes de genre, portraits.
Il était le fils de Peter et le frère de Wilhelm Schmid. Il étudia à Berlin et à Paris. Il travailla à Aix-la-Chapelle. Il fit des voyages d'études de 1831 à 1833 à Rome et de 1834 à 1835 et en 1842 à Londres. Il a exposé à l'Académie royale de Londres les portraits de *Schleiermacher* et du *Colonel de Schepeler*, du peintre *Franz Nadorp à Rome* et du *Duc de Sussex*.
Musées : Berlin (Hohenz. Mus.) : *Guillaume Iᵉʳ – Schinkel* – Berlin (Nat. Gal.) : *Schinkel* – Florence (Mus. des Offices) : *Portrait de l'artiste par lui-même.*

Ventes Publiques : Paris, 28 avr. 1993 : *Portrait d'un officier de l'armée prussienne vue de trois quarts*, h/t (118x95) : FRF 18 000.

SCHMID Daniel
xviiie siècle. Actif à Bâle. Suisse.
Graveur.

SCHMID David Alois
Né le 9 février 1791 à Schwyz. Mort le 2 avril 1861 à Schwyz. xixe siècle. Suisse.
Aquarelliste, graveur au burin, dessinateur.
Frère de Martin et de Franz Schmid, il fut l'élève de H. Hauser et de Johann Heinrich Meyer. Il dessina de nombreux panoramas.
Musées : Zurich (Cab. des Estampes) : douze dessins.
Ventes Publiques : Berne, 26 juin 1981 : *Vue du village et du château d'Oberhofen* vers 1820, aquar./trait de pl. (16,3x24,3) : CHF 5 800 – Berne, 24 juin 1983 : *Vue de la ville de Lucerne prise à la campagne d'Allenwinden* vers 1825, eau-forte coloriée (38x48,4) : CHF 10 500 – Zurich, 12 juin 1995 : *Les bains de Schinznach dans le canton d'Aargau*, encre et aquar./pap. (20x33,5) : CHF 3 680.

SCHMID Emil
Né le 17 juillet 1891. xxe siècle. Suisse.
Peintre de portraits, paysages, graveur.
Il fut élève du graveur Peter Halm à l'Académie des Beaux-Arts de Munich. Il était actif à Heiden.
Musées : Saint-Gall : *Portrait d'une paysanne*.

SCHMID Erich
Né le 14 octobre 1908 à Vienne. Mort le 30 décembre 1984 à Paris. xxe siècle. Actif depuis 1940 en France. Autrichien.
Peintre de paysages, natures mortes.
De 1930 à 1934, il fut élève de l'École des Arts Appliqués de Vienne. En 1939, il quitta l'Autriche pour un séjour en Belgique, puis se fixa à Paris. Établi à Paris, il participa à l'un des tout premiers Salon des Réalités Nouvelles. Il montrait des ensembles de ses peintures dans de nombreuses expositions personnelles, aux États-Unis, en France et en Belgique.
Dans les années quarante, il fut attiré par l'abstraction en art, dans laquelle il voyait « la seule voie ouverte aux peintres ». À la suite de sa participation au Salon abstrait des Réalités Nouvelles, convaincu de sa propre insincérité, il renonça à son ancienne profession de foi et revint à la figuration, dans laquelle il se retrouva complètement.

SCHMID Eugen Julius
Né en 1890 à Munich. xxe siècle. Allemand.
Dessinateur.
Il était actif à Munich.

SCHMID Franz ou Schmidt
Né à Munich. xviiie siècle. Autrichien.
Peintre d'histoire, portraits, miniatures.
Il travailla à Vienne et devint en 1755 membre de l'Académie. Il fut aussi miniaturiste. Il travailla à Vienne, où, en 1755, il devint membre de l'Académie des Beaux-Arts.

SCHMID Franz
Né le 4 octobre 1796 à Schwyz. Mort le 1er septembre 1851 à Ried-ob-Schwyz. xixe siècle. Suisse.
Peintre de vues, aquarelliste, dessinateur, graveur.
Il fut l'élève de son frère David Alois Schmid et de F. W. Moritz à Neuchâtel. Il travailla en 1828 à Paris, en 1842 en Italie. Il dessina des panoramas de Schwyz, Zurich, Paris, Vienne, Salzbourg, Karlsruhe et Fribourg-en-Brisgau.
Musées : Zurich (Cab. des Estampes) : dessins.
Ventes Publiques : Berne, 30 nov. 1976 : *Vue de Berne*, aquar. (19,6x28,4) : CHF 5 900 – Londres, 22 mai 1984 : *Vue de la partie inférieure de la ville de Berne* 1830, eau-forte coloriée à la main (25,5x48,5) : GBP 2 200 – Londres, 20 juin 1985 : *Vue de Berne*, aquar. et cr. (19x28) : GBP 7 500 – Zurich, 2 juin 1994 : *Maison paysanne du canton de Obwalden*, aquar./pap. (19x28) : CHF 4 370.

SCHMID Franz Ignaz
xviiie siècle. Actif à Sarnen. Suisse.
Sculpteur.
Il était le frère de Karl Anton Schmid.

SCHMID Franz Xaver ou Xaver Franz
Originaire de Dischingen dans le Wurtemberg. Mort en 1822 à Maihingen. xixe siècle. Allemand.
Peintre de miniatures.

Il fut élève de Martin Knoller à Ettal et à Neresheim de 1769 à 1775. Quatre de ses miniatures furent exposées à Lemberg en 1812.

SCHMID Fritz
Né en 1898 à Bâle. xxe siècle. Actif en Angleterre. Suisse.
Peintre de portraits.
Il était établi à Londres, où il fut élève de Philip Wilson Steer à la Slade School of Art.

SCHMID Georg
xvie-xviie siècles. Actif à Uberlingen à la fin du xvie et au début du xviie siècle. Suisse.
Sculpteur.

SCHMID Georg Matthäus
Né le 21 mai 1771 à Lorch. xviiie-xixe siècles. Travailla à Lorch. Allemand.
Sculpteur.
A partir de 1812, il se fixa à Stuttgart. On lui doit une statue du roi *Guillaume Ier de Wurtemberg*, conservée jusqu'en 1918 au château de Ludwigsbourg.

SCHMID Hans
Mort entre 1503 et 1504 à Schaffhouse. xve siècle. Allemand.
Peintre verrier.
Père de Thomas Schmid.

SCHMID Hans ou Szmid
Mort avant 1524. xvie siècle. Allemand.
Peintre.
On sait qu'il était vers 1505 maître et bourgeois de Breslau.

SCHMID Hans ou Schmidt
Mort entre le 1er septembre 1603 et le 8 novembre 1604. xvie siècle. Autrichien.
Peintre.
Peintre de la cour à Innsbruck, il fut au service de l'archevêque Ferdinand, pour qui il a travaillé pendant quinze ans. Il devint à la fin de sa vie le peintre du cardinal Andreas à Brixen. On peut voir plusieurs de ses travaux à la Hofburg d'Innsbruck.

SCHMID Hans. Voir aussi FLANDEREISEN

SCHMID Hans Johann B.
Né le 16 janvier 1871 à Teuschnitz. xixe-xxe siècles. Allemand.
Peintre de sujets religieux.
Il fut élève de Ludwig Schmid-Reutte à l'Académie des Beaux-Arts de Karlsruhe, de Gabriel von Hackl, Karl Raupp, Rudolf von Saitz à l'Académie de Munich, et à Rome de Ludwig von Seitz. Il était aussi écrivain. À l'exemple de Ludwig von Seitz, il a surtout travaillé pour les églises.

SCHMID Hans Sebastian
Né le 22 juin 1862 à Munich. Mort probablement en 1926. xixe-xxe siècles. Allemand.
Peintre de genre, portraits, sculpteur.
Il fut élève de Max von Widnmann à l'Académie des Beaux-Arts de Munich. Il était aussi critique d'art et écrivain.

SCHMID Hans Toder ou Theodor
Né en 1508. xvie siècle. Actif à Zurich. Suisse.
Peintre verrier.
Il travaillait encore en 1578.

SCHMID Heinrich. Voir SCHMIDT

SCHMID Henri
Né en 1924 à Winterthur. xxe siècle. Suisse.
Peintre de paysages animés, paysages.
Ventes Publiques : Zurich, 10 nov. 1968 : *La Bourse de Paris* 1968, h/t (77x81) : CHF 3 800 – Zurich, 12 juin 1995 : *Paysage de la région de Uesslingen* 1969, h/t (73x110) : CHF 5 750 – Zurich, 30 nov. 1995 : *Cavalier dans un paysage d'hiver* 1970, h/t (77x81) : CHF 5 750 – Zurich, 5 juin 1996 : *Paysage* 1967, h/t (70x61) : CHF 3 220.

SCHMID Henry
Né à Paris. xixe-xxe siècles. Français.
Sculpteur.
Il fut élève d'Émile Thomas. Il exposait à Paris, au Salon des Artistes Français, dont il devint sociétaire à partir de 1893 ; 1896 mention honorable, 1897 médaille de deuxième classe, 1900 mention honorable et médaille de troisième classe pour l'Exposition Universelle.

SCHMID Hermann
Né le 18 février 1870 à Steyr. xixe-xxe siècles. Autrichien.

Peintre de paysages, architectures.
Il fut élève de H. Vincenz Havliceck à Vienne. Il était actif à Vienne.
MUSÉES : LINZ (Mus. provincial) – VIENNE (Mus. mun.).

SCHMID Joachim
XVIIIᵉ siècle. Allemand.
Sculpteur.
Il travailla à l'église Saint-Pierre en Forêt Noire.

SCHMID Johann
XIXᵉ siècle. Suisse.
Lithographe et graveur.
Il travailla à Budapest de 1808 à 1835.

SCHMID Johann. Voir aussi SCHMIDT

SCHMID Johann Christian. Voir SCHMIDT

SCHMID Johann Franz
XVIIIᵉ siècle. Allemand.
Peintre.
A peint un tableau d'autel pour Petershausen, faubourg de Constance.

SCHMID Johann Georg. Voir SCHMIDT

SCHMID Johann Jakob
Né le 9 novembre 1759 à Schaffhouse. Mort en 1798 à Rome. XVIIIᵉ siècle. Suisse.
Sculpteur.
Élève de l'Académie de Copenhague. Il a exécuté une statuette de *Prométhée* qui se trouve au Musée de Copenhague.

SCHMID Johann Kaspar
XVIIIᵉ siècle. Allemand.
Stucateur.

SCHMID Johann Michael
XVIIIᵉ siècle. Allemand.
Tailleur de pierre.
Il devint en 1701 bourgeois de Mayence, reçut en 1720 la commande de deux autels pour la cathédrale de Trèves. En 1742 il exécuta toutes les sculptures du palais de Kesselstadt à Trèves.

SCHMID Johann Rudolf, baron von Schwarzenhorn
Né en avril 1590 à Stein-sur-le-Rhin. Mort le 12 avril 1667 à Vienne. XVIIᵉ siècle. Suisse.
Dessinateur amateur.
Ambassadeur à Constantinople, il dessina des vues de cette ville et de ses environs.

SCHMID Johannes
XVIIIᵉ siècle. Actif à Ulm. Allemand.
Graveur.
A frappé en 1717 une médaille en l'honneur de Luther.

SCHMID Joseph
Né à Urach. Mort en 1555. XVIᵉ siècle. Allemand.
Sculpteur.
Il séjourna temporairement à Heidelberg. Il s'est spécialisé dans l'exécution de tombeaux.

SCHMID Joseph
XVIIᵉ siècle. Allemand.
Stucateur.

SCHMID Joseph
Né le 2 août 1842 à Botzen. Mort le 23 février 1914 à Innsbruck. XIXᵉ-XXᵉ siècles. Autrichien.
Sculpteur, dessinateur.
De 1864 à 1866 il fut élève de l'Académie des Beaux-Arts de Munich.
Il a décoré l'intérieur d'églises tyroliennes.

SCHMID Joseph Anton
XVIIIᵉ siècle. Actif à Augsbourg. Allemand.
Graveur au burin.

SCHMID Julius
Né le 3 février 1854 à Vienne. Mort le 1ᵉʳ février 1935. XIXᵉ-XXᵉ siècles. Autrichien.
Peintre d'histoire, de scènes animées, d'intérieurs, de portraits.
Il fut élève de August Eisenmenger à l'Académie des Beaux-Arts de Vienne. En 1878, il obtint le Prix de Rome. Il séjourna en Italie et, à son retour, se fixa à Vienne. Il a exposé à Paris, au Salon des Artistes Français, 1900 médaille de bronze pour l'Exposition Universelle.

MUSÉES : VIENNE (Mus. d'Hist. de l'Art) : *Marie von Ebner Eschenbach – Beethoven – Le Quatuor Haydn – Soirée consacrée à Schubert dans une maison bourgeoise de Vienne –* VIENNE (Hôtel de Ville) : *L'empereur François-Joseph – Le bourgmestre Prix.*

SCHMID Karl OU Schmidt, Schmitt
Né le 3 octobre 1763 à Seytingen. Mort le 2 avril 1831 à Vienne. XVIIIᵉ-XIXᵉ siècles. Autrichien.
Médailleur et peintre de portraits.
Le Musée autrichien de Vienne et le Musée des Arts industriels de Graz possèdent plusieurs portraits miniatures.

SCHMID Karl
Né en 1837. Mort en 1871. XIXᵉ siècle. Actif à Vienne. Autrichien.
Paysagiste.
Élève de Anton Hansch.

SCHMID Karl Anton
Né en 1697. Mort en 1754. XVIIIᵉ siècle. Actif à Sarnen. Allemand.
Peintre.
Frère de Franz Ignaz Schmid. Il a peint une *Assomption de la Vierge* pour l'église de Sarnen.

SCHMID Karl August
Né en 1807 à Neubourg. Mort en 1834 à Munich. XIXᵉ siècle. Allemand.
Paysagiste.
Élève de l'Académie de Munich de 1822 à 1825. A partir de cette date il étudia d'après nature, parcourant le Tyrol, l'Allemagne, la Haute Italie. En 1831 il produisit une série d'aquarelles sur son voyage. Il a produit un grand nombre de dessins d'histoire naturelle. Le Musée de Besançon conserve de lui *Le matin au bord d'un lac* et *Coucher de soleil sur un lac.*

SCHMID Karl Emil
Né le 1ᵉʳ août 1888 à Berne. Mort le 6 mars 1915 à Winterthur. XXᵉ siècle. Suisse.
Peintre, dessinateur.

SCHMID Konrad
Né le 10 juillet 1899 à Zurich. Mort en 1958 ou 1979 à Zollikon. XXᵉ siècle. Suisse.
Peintre de figures.
Il fut élève de l'École des Beaux-Arts de Zurich.
MUSÉES : AARAU (Aargauer Kunsthaus) : *Femme peintre* vers 1940 – ZURICH.
VENTES PUBLIQUES : BERNE, 25 oct 1979 : *Pêcheurs sur la plage* 1924, h/t (48,5x61) : **CHF 1 600** – ZURICH, 8 déc. 1994 : *Dame dans un jardin* 1921, h/t (31x35) : **CHF 4 600**.

SCHMID Leberecht
Né en 1751. Mort le 2 avril 1831 à Vienne. XVIIIᵉ-XIXᵉ siècles. Autrichien.
Peintre de portraits.

SCHMID Lorenz
Né en 1743 à Augsbourg. Mort le 6 décembre 1799 à Berne. XVIIIᵉ siècle. Allemand.
Stucateur.
Il a exécuté la décoration en stuc du plafond et la nouvelle salle de la Bibliothèque de Berne.

SCHMID Martin Joseph
Né le 26 mai 1786 à Schwyz. Mort le 30 octobre 1842 à Ried. XIXᵉ siècle. Suisse.
Peintre de portraits, aquarelliste, peintre de miniatures.
Il était le frère de David Alois et de Franz Schmid. Il fut l'élève de J. A. Janser et de J. V. Sonnenschein.
VENTES PUBLIQUES : PARIS, 11 fév. 1921 : *Schafhausen ; Entlibuch,* aquar., une paire : **FRF 260** – BERNE, 26 juin 1981 : *St. Gallen* vers 1830, eau-forte coul. (12,5x17,2) : **CHF 1 500**.

SCHMID Matthias
Né le 14 novembre 1835 dans le Tyrol. Mort le 22 janvier 1923 à Munich. XIXᵉ-XXᵉ siècles. Autrichien.
Peintre d'histoire, de genre, intérieurs, paysages, marines, illustrateur.
Il fut élève de Johann Hiltensperger, Johann Schraudolph, Karl

von Piloty à l'Académie des Beaux-Arts de Munich. Il était père de Rosa Schmid-Göringer.

Musées : Bautzen : *Un chanteur tyrolien* – Budapest : *Rêve de l'ermite* – Innsbruck (Ferdinand Mus.) : *Joie intérieure* – Munich (Pina.) : *Vue de Feldkirch* – Munich (Gal. mun.) : *Chambre paysanne.*
Ventes Publiques : Londres, 22 juil. 1927 : *La Dignité du Travail* : **GBP 199** – Paris, 30 nov.-1er déc. 1942 : *Marine* : **FRF 5 100** – Vienne, 1er-4 déc. 1964 : *Deux jeunes paysannes devant la porte du monastère* : **ATS 35 000** – Vienne, 10 fév. 1976 : *Homme portant une femme dans un paysage montagneux*, h/t (161x106) : **ATS 38 000** – Munich, 28 juin 1983 : *Die gute Gabe*, h/t (56,5x49) : **DEM 4 800** – Cologne, 20 mai 1985 : *Les réfugiés*, h/t (89x117) : **DEM 38 000.**

SCHMID Melchior ou Schmidt
Né à Obersonthofen en Allgäu. Mort en 1634 à Heilbronn. xviie siècle. Allemand.
Sculpteur de monuments.
Il a sculpté plusieurs tombeaux.

SCHMID Nikolaus ou Smed
Mort avant 1487. xve siècle. Vivait à Breslau en 1451. Allemand.
Peintre.
Il a peint en 1469 des fresques dans le château impérial de Breslau.

SCHMID Paul. Voir SCHMIDT

SCHMID Peter
Mort le 9 décembre 1608 à Ulm. xvie siècle. Actif à Ulm. Allemand.
Sculpteur.
A sculpté des tombeaux et des armoiries.

SCHMID Peter ou Petrus
Originaire de Fugen dans le Tyrol. Mort le 6 mars 1787. xviiie siècle. Autrichien.
Sculpteur.
A surtout traité des sujets religieux.

SCHMID Peter
Né en 1769 à Trèves. Mort le 22 novembre 1853 à Ehrenbreitstein. xviiie-xixe siècles. Allemand.
Peintre.
Il travailla à Stettin, Berlin et Francfort, d'après un système de son invention, basé sur l'étude de la nature. En 1834 il devint professeur de dessin à Berlin. Il a publié plusieurs ouvrages développant ses théories.

SCHMID Thomas, dit Glaser
Mort entre 1550 et 1560 à Schaffhouse. xvie siècle. Actif à Schaffhouse. Suisse.
Peintre.
Plusieurs de ses tableaux sont conservés dans les collections de Sigmaringen.
Ventes Publiques : Berne, 5 déc. 1964 : *L'assassinat des enfants de Bethléem* ; *Saint Bartholomé* : **CHF 12 000.**

SCHMID Ulrich
xvie siècle. Suisse.
Sculpteur.
Il a sculpté les plafonds de quelques églises du canton de Zurich.

SCHMID Walter
Né en 1925. xxe siècle. Suisse.
Peintre, aquarelliste, animalier.
Musées : Aarau (Aargauer Kunsthaus) : *Cygne sauvage.*

SCHMID Wilhelm
xixe siècle. Allemand.
Peintre de portraits.
Fils de Peter Schmid et frère de Carl Friedrich Ludwig Schmid. De 1834 à 1840, il exposa à Berlin. En 1840, il s'établit à Trèves.

SCHMID Wilhelm
Né en 1892 à Remigen (Zurich). Mort en 1971 à Bré (près de Lugano). xxe siècle. Suisse.
Peintre de genre, scènes animées, figures, paysages, natures mortes, fleurs et fruits, aquarelliste, dessinateur.

Musées : Aarau (Aargauer Kunsthaus) : *Château de Villeneuve-les-Avignon* 1913, dess. – *Nuit de Walpurgis* vers 1917-18, aquar. – *Luna* vers 1919-20 – *Paysage italien* vers 1920, aquar. – *Maïs et fleurs* vers 1923 – *Joueurs de billard* vers 1924-31 – *Saint-Gervais, Paris* vers 1924-31, aquar. – *Fleurs* vers 1925 – *Fleurs dans un pot* vers 1925 – *Soleil d'été* 1930 – *Citrons* vers 1930 – *Algérienne* vers 1930 – *Oignons rouges dans une coupe verte* vers 1930 – *Nature morte avec tasses* vers 1930, aquar. – *Stiegüferli* vers 1932 – *Paysage du Sud* après 1937, aquar. – *Bré avec la maison du peintre* après 1937 – *Paysage du Tessin* après 1937 – *Boucherie d'Aarau* 1940 – *Boucherie d'Aarau* vers 1940 – *Nature morte avec tambour* 1942 – *Nuit de lune* vers 1945 – *Cureglia près de Lugano* vers 1945 – *Femme assise* vers 1945 – *Femme vue de dos* 1946 – *Bré en mai* vers 1950 – *Bré au printemps précoce* 1954 – *Bré en mai* 1956 – Essen (Folkwang Mus.) : 2 dessins – Stettin : *Jeune fille au chat* – *Femme accroupie*, aquar. – *Paysage du Tessin*, aquar.
Ventes Publiques : Versailles, 22 avr. 1990 : *Les deux amies*, h/cart. (73x49,5) : **FRF 4 800** – Zurich, 4 juin 1992 : *Nature morte d'un vase de fleurs*, h/t (53x42,5) : **CHF 2 825** – Lucerne, 23 mai 1992 : *Le Duel*, h/t (33x41) : **CHF 7 400** – Paris, 27 jan. 1993 : *La maison bleue*, h/t (65x81) : **FRF 4 000** – Lucerne, 4 juin 1994 : *Ville du sud de la France*, h/t (50x65) : **CHF 5 600** – Zurich, 12 juin 1995 : *Nature morte aux pommes et poires*, h/pan. (38x54) : **CHF 2 530** – Zurich, 8 avr. 1997 : *Villa à Bré*, gche et h/pap. (31x40,5) : **CHF 1 800.**

SCHMID Willy
Né le 23 octobre 1890 à Munich. xxe siècle. Allemand.
Peintre de figures, portraits.
Il fut élève de Angelo Janck et Julius Diez. Il était actif à Obermenzing, près de Munich.
Musées : Bochum – Munich (Gal. mun.) – Munich (Fonds de l'État) : *Autoportrait* – autres œuvres – Wuppertal-Barmen.

SCHMID-BREITENBACH Franz Xaver
Né le 17 août 1857 à Munich. Mort le 3 janvier 1927 à Munich. xixe-xxe siècles. Allemand.
Peintre de genre.
Il fut élève de Alexander Strähuber, Michaël Echter, Gyula Benczur, Ludwig von Löfftz à l'Académie des Beaux-Arts de Munich.
Musées : Munich (Pina.) : *Illusion magique.*
Ventes Publiques : Munich, 21 juin 1994 : *L'addition salée*, h/pan. (50x40) : **DEM 2 070.**

SCHMID-DIETENHEIM Nikolaus
Né le 24 février 1878 à Dietenheim. Mort le 7 mars 1915 en France, tombé au front. xxe siècle. Allemand.
Peintre de paysages, graveur.

SCHMID-FICHTELBERG Josef Anton
Né le 8 février 1877 à Munich. xxe siècle. Allemand.
Peintre de portraits, paysages.

SCHMID-GOERTZ Gustav
Né le 15 novembre 1889. xxe siècle. Allemand.
Peintre.
Il fut élève de Fritz Mackensen et Julius Gari Melchers. Il était actif à Hambourg.

SCHMID-GÖRINGER Rosa
Née le 21 avril 1868 à Salzbourg. xixe-xxe siècles. Active aussi en Allemagne. Autrichienne.
Peintre de portraits, natures mortes.
Elle était fille et élève de Matthias Schmid.

SCHMID-REUTTE Ludwig
Né le 13 janvier 1863 à Lech-Aschau (Tyrol). Mort le 13 novembre 1909 à Illenau. xixe-xxe siècles. Actif aussi en Allemagne. Autrichien.

Peintre d'histoire, portraits.

Il fut élève de Ludwig von Löfftz à l'Académie des Beaux-Arts de Munich. Vers 1890, il semble avoir eu une activité d'enseignement à Munich. À partir de 1899, il fut professeur à l'Académie des Beaux-Arts de Karlsruhe.

Musées : Karlsruhe : *Consumatum est* – Mannheim : *Portrait de la mère de l'artiste* – Stuttgart : *Fugitifs au repos.*

SCHMIDELY Daniel ou Schmitteli

Né en 1710. Mort vers 1780 à Presbourg. XVIIIe siècle. Actif à Presbourg. Autrichien.

Peintre de portraits.

Élève de Kamauf et en 1728 de l'Académie de Vienne.

SCHMIDGRUBER Anton

Né le 26 mars 1837 à Vienne. Mort le 18 avril 1909 à Vienne. XIXe-XXe siècles. Autrichien.

Sculpteur.

Il fut élève de Franz Bauer à l'Académie des Beaux-Arts de Vienne. À l'exemple de celui-ci, il alla travailler à Rome en 1868.

SCHMIDHAMMER Arpad

Né le 12 février 1857 à Sankt-Joachimsthal (Bohême). Mort le 13 mai 1921 à Munich. XIXe-XXe siècles. Allemand.

Peintre de sujets divers, natures mortes, fleurs et fruits, illustrateur.

Il étudia à Graz, à Vienne et, à l'Académie des Beaux-Arts de Munich, fut élève de Ludwig von Löfftz, Gabriel von Hackl, Johann Caspar Herterich, Hugo Diez.

À partir de 1896, il collabora à la revue *Jugend* ; il collabora à d'autres publications, dont : *Berliner illustrierte Zeitung, Jungbrunnenhefte, Knecht Ruprecht, Jungendland,* etc. Il dessina des livres pour la jeunesse. Il a illustré de nombreux ouvrages, surtout des contes, d'entre lesquels : en 1902 *Rübezahl und das Hirschberger Schneiderlein* de Musäus, en 1906 *Märchen von Karfunkelstein* de Ganghofer, *Hänsel und Gretel, Tichlein deck dich* des frères Grimm, en 1926 *Wieviel sind's* de Holst, etc. Il a été l'auteur-illustrateur de : en 1905 *Mucki,* en 1908 *Der verlorene Pfennig,* en 1910 *Nordpolspass,* en 1911 *Drei Helden, Heinzelmännchen, Heiteres Spiel, huich hinein,* en 1915 *Geschichte von General Hindenburg,* etc. Il pratiquait un dessin sommairement caricatural, mais produisant des effets sûrs.

Bibliogr. : Marcus Osterwalder, in : *Dictionnaire des illustrateurs 1800-1914,* Ides et Calendes, Neuchâtel, 1989.

Ventes Publiques : New York, 19 jan. 1995 : *Nature morte avec une urne, des fleurs et des fruits,* h/t (144,8x75,6) : **USD 6 900.**

SCHMIDHAMMER Franz

Né à Vienne. Mort en 1796 à Kaschau. XVIIIe siècle. Autrichien.

Peintre.

Il fut élève de l'Académie de Vienne à partir de 1767.

SCHMIDHAUSER Janos Johann ou Schmidhausen

Né vers 1730 à Kremnitz. Mort le 25 avril 1800 à Kremnitz. XVIIIe siècle. Autrichien.

Médailleur.

Élève de l'Académie de Vienne.

SCHMIDL

XVIIIe siècle. Actif à Bechin en 1746. Éc. de Bohême.

Peintre.

A peint un tableau d'autel pour l'église de Petrovice.

SCHMIDL Heinrich

XIXe siècle. Travaillant vers 1803. Allemand.

Graveur.

Il grava surtout des reproductions.

SCHMIDLIN Adolf

Né le 20 mai 1868 à Lahr. XIXe-XXe siècles. Allemand.

Peintre de figures, portraits, paysages.

À l'Académie des Beaux-Arts de Karlsruhe, il fut élève de Ernst Schurth, Theodor Poeckh, Kaspar Ritter, Ferdinand Keller ; il poursuivit sa formation à Munich, à l'Académie Julian de Paris, et à Rome. Il fut actif à Fribourg-en-Brisgau.

SCHMIDLIN David

XVIIe siècle. Actif à Fribourg-en-Brisgau vers 1626. Allemand.

Peintre.

SCHMIDMANN Laszlo ou Ladislaus

Né le 23 juin 1888 à Stuhlweissenbourg. XXe siècle. Hongrois.

Sculpteur.

Il étudia à Munich et à Budapest, où il se fixa.

SCHMIDS Charles

XIXe siècle. Français.

Portraitiste.

Exposa au Salon en 1839 et en 1850.

SCHMIDT

Originaire de Dresde. XVIIIe siècle. Actif à la fin du XVIIIe siècle. Allemand.

Sculpteur sur bois.

Il travailla à l'Académie de Saint-Pétersbourg.

SCHMIDT

XVIIIe siècle. Actif à Nordheim vers 1788. Allemand.

Ébéniste.

Il a sculpté des autels à Harrbach.

SCHMIDT Adalbert

Né en 1804 à Ansbach. XIXe siècle. Allemand.

Peintre.

Élève de l'Académie de Munich.

SCHMIDT Adam

Originaire de Crailsheim. XIXe siècle. Allemand.

Peintre sur porcelaine.

Il travaillait à Ludwigsbourg vers 1810.

SCHMIDT Adolf

XIXe siècle. Travaillait vers 1803. Allemand.

Dessinateur de portraits.

Il a dessiné le portrait de Friedrich Friesen, adjudant de Lutzow.

SCHMIDT Adolf

Né en 1804 à Berlin. XIXe siècle. Allemand.

Peintre de genre et de portraits.

Étudia à Düsseldorf chez W. Wach et dans sa ville natale. Le Musée de Hanovre conserve une toile de genre de lui.

Ventes Publiques : Cologne, 14 mars 1986 : *Scène de genre,* h/t (72,5x77) : **DEM 14 000.**

SCHMIDT Adolf

Né le 17 mai 1827 à Dresde. Mort le 21 juin 1888 à Munich. XIXe siècle. Allemand.

Peintre de genre, animaux, paysages animés, paysages.

Il travailla à Dresde, à Berlin et à Munich.

Musées : Dresde : *Chevaux au repos* – *Paysage d'hiver* – Mayence : *Comédiens ambulants dans un paysage d'hiver.*

Ventes Publiques : Cologne, 23 nov. 1977 : *Scène de vue animée de nombreux personnages, le long de la baie de Sorrente,* h/t (33,5x47) : **DEM 8 500** – Munich, 2 mai 1979 : *Paysage boisé,* h/t (24x34) : **DEM 3 500** – Cologne, 22 oct. 1982 : *Traîneau dans un paysage de neige,* h/pan. (28,5x40,5) : **DEM 5 000** – Vienne, 9 oct. 1985 : *La halte devant l'auberge,* h./pap mar./cart. (26x35) : **ATS 45 000** – Cologne, 20 oct. 1989 : *Deux cavaliers dans un village bavarois,* h/t (25,5x36) : **DEM 6 500** – Cologne, 23 mars 1990 : *Le chemin dangereux,* h/pan. (28,5x40,5) : **DEM 4 600.**

SCHMIDT Albert

Né le 1er septembre 1883 à Genève. Mort en 1970 à Genève. XXe siècle. Suisse.

Peintre de figures, nus, portraits, paysages, aquarelliste, dessinateur, graveur, lithographe. Symboliste.

Il fut élève de l'École des Arts Décoratifs et de l'École des Beaux-Arts de Genève. Il reçut plus tard les conseils de Ferdinand Hodler et de Eugène Gilliard.

De 1904 à 1951, il participa à de très nombreuses expositions collectives, notamment il exposait au Salon de la Société Nationale des Beaux-Arts Suisse et au Salon d'Automne ; il montrait également souvent ses œuvres dans des expositions personnelles. Autour de 1920, il était considéré comme l'un des plus importants disciples de Hodler et contemporains de Cuno Amiet.

A. Schmidt

Bibliogr. : *Albert Schmidt,* Édit. Perret-Gentil, 1974.

Musées : Genève (Mus. d'Art et d'Hist.) : *Cerisier en fleurs.*

Ventes Publiques : Lucerne, 30 sep. 1988 : *Nu féminin dans un parc,* h/pap. (63x44) : **CHF 1 400** – Berne, 26 oct. 1988 : *Paysage de la région de Salève 1916* h/t (54x65) : **CHF 1 500** – Berne, 12 mai 1990 : *Plantation d'arbres 1915,* aquar. et cr. (28,5x42) : **CHF 3 300** – Lucerne, 15 mai 1993 : *Nu féminin debout 1915,* h/t (90x41) : **CHF 1 200** – Zurich, 12 juin 1995 : *Les roches,* h/cart. (43x57) : **CHF 2 645.**

SCHMIDT Albrecht Elvinus ou Schmid

Né le 9 avril 1870 à Copenhague. XIXe-XXe siècles. Danois.

Peintre d'intérieurs, paysages.

Il fut élève de Kristian Zahrtmann et des peintres de décors de théâtre Valdemar Gyllich et Carl Christian Lund.

À Copenhague, il était aussi écrivain et acteur.

Musées : Copenhague (Mus. Skagen).

SCHMIDT Alfred

Né le 29 avril 1867 à Dresde. xixe-xxe siècles. Allemand.

Peintre, graveur, lithographe.

À Karlsruhe, il fut élève de August Eduard Nicolaus Meyer et, à Paris, de l'Académie Julian. À partir de 1900, il était actif à Stuttgart, où il dirigea une école de peinture.

SCHMIDT Alfred Michael Roedsted

Né le 3 mai 1858 à Horsens (Jutland). xixe-xxe siècles. Danois.

Peintre, illustrateur, dessinateur, caricaturiste.

Il fut élève de Frederik Helsted, Jörgen Roed, Christian Thomsen, à l'Académie des Beaux-Arts de Copenhague.

Il collabora à des parutions humoristiques.

SCHMIDT Allan

xxe siècle. Danois.

Peintre de paysages animés.

Ventes Publiques : Copenhague, 12 mars 1996 : *Personnage rouge dans un paysage* 1964, h/t (130x162) : **DKK 6 000.**

SCHMIDT Alois

Né le 15 août 1855 à Raiersdorf. xixe-xxe siècles. Allemand.

Sculpteur.

Il était sculpteur sur bois. En 1876, il s'établit à Bad Landeck.

SCHMIDT Andreas

xviie siècle. Allemand.

Sculpteur sur bois.

SCHMIDT Andreas

Mort le 22 février 1757 à Rein (près de Graz). xviiie siècle. Autrichien.

Peintre.

Il était ecclésiastique et travailla au monastère de Rein, près de Graz.

SCHMIDT Andreas

Né en 1726 à Rössel (Prusse). Mort en 1789 ou 1790 à Königsberg. xviiie siècle. Allemand.

Sculpteur.

A achevé sa vie à Königsberg et a exécuté le grand autel pour l'église catholique de cette ville.

SCHMIDT Antal ou Anton

xviiie siècle. Actif à Kremnitz. Autrichien.

Peintre.

Élève de J. L. Kracker.

SCHMIDT Anton Karl

Né le 18 avril 1887 à Vienne. xxe siècle. Autrichien.

Peintre de portraits, paysages, natures mortes, aquarelliste.

Il fut élève de l'Académie des Beaux-Arts de Vienne, où il s'établit.

Musées : Vienne (Albertina) : Deux aquarelles.

SCHMIDT August

Né en 1811. Mort le 24 janvier 1886 à Augsbourg. xixe siècle. Allemand.

Sculpteur.

Élève de l'Académie de Munich, il travailla à Munich et à Augsbourg.

SCHMIDT Augusta

Née à la fin du xviiie siècle à Berlin. xviiie-xixe siècles. Allemande.

Peintre de genre, portraits.

Elle étudia à Paris avec J. B. Mauzaisse et y exposa en 1827.

SCHMIDT Balthasar

xviie siècle. Allemand.

Graveur.

Actif à Augsbourg dans la première moitié du xviie siècle, il grava des armoiries et des monnaies.

SCHMIDT Bastian

xixe siècle. Actif vers 1857. Autrichien.

Graveur au burin.

SCHMIDT Bernhard

Né en 1712. Mort en 1782. xviiie siècle. Actif à Gmunden. Autrichien.

Peintre.

A peint des tableaux d'autels.

SCHMIDT Bernhard

Né le 21 mars 1820 à Zettemin près de Stavenhagen. Mort le 4 décembre 1870 à Niesky près de Rothenbourg. xixe siècle. Allemand.

Paysagiste et dessinateur d'architectures.

Il étudia à Berlin avec W. Schirmer, à Düsseldorf et à Munich. Il séjourna à Berlin. Le Musée de Schwerin possède de lui *Aux bords du lac de Neukwal près de Schwerin.*

SCHMIDT C.

xviie siècle. Allemand.

Médailleur.

SCHMIDT Carl

Né en 1770. Mort le 11 septembre 1850 à Altenbourg. xviiie-xixe siècles. Allemand.

Peintre sur porcelaine, peintre de figures, fleurs.

Il fut professeur de dessin et écrivain. Il travailla avec Christian Scheilz et Joh. Georg Gabel à la Manufacture de porcelaine de Gotha et a peint des personnages et des fleurs sur porcelaine.

SCHMIDT Carl

xixe siècle. Actif à Berlin. Allemand.

Peintre de genre.

Élève de W. Herbig. Il travaillait à Rome entre 1831 et 1832.

SCHMIDT Carl

Né en 1885. Mort en 1969. xxe siècle. Américain.

Peintre de paysages.

Ventes Publiques : Los Angeles-San Francisco, 10 oct. 1990 : *Le Ranch d'Irvine à Laguna Beach,* h/t (77,5x91,5) : **USD 9 900.**

SCHMIDT Carl Christian

Né le 18 décembre 1868 à Rostock. xixe-xxe siècles. Allemand.

Peintre de figures, portraits.

Il s'établit à Stettin.

SCHMIDT Carl Friedrich Wilhelm

Né en 1812 à Berlin. xixe siècle. Allemand.

Peintre de fleurs et lithographe.

Élève de K. Röthig et en 1835 de l'Académie de Munich.

SCHMIDT Carl Heinrich Frantz

Né le 27 avril 1858 à Horsens (Jutland). Mort le 27 septembre 1923 à Copenhague. xixe-xxe siècles. Danois.

Peintre, illustrateur.

SCHMIDT Carl Heinrich Wilhelm

Né le 31 mai 1790 à Dresde. Mort le 22 janvier 1865 à Dresde. xixe siècle. Allemand.

Peintre.

Il était le fils du peintre de la cour Johann Heinrich Schmidt, le frère de Heinrich Friedrich Thomas et le père de Julius Schmidt, né en 1826, d'Adolf, né en 1827 et de Theodor. Il fut élève de l'Académie de Dresde et travailla à Rome de 1823 à 1824. Il a fait son propre portrait et celui du père de Ludwig Richter.

SCHMIDT Carsten

xvie siècle. Autrichien.

Peintre de compositions religieuses, compositions murales.

Il était établi et actif à Greifswald, où il travailla pour l'église Saint-Jacques.

SCHMIDT Christian

Né le 11 juin 1869. xixe-xxe siècles. Allemand.

Sculpteur de statues, figures.

Il fut élève de l'Académie des Beaux-Arts de Dresde. Il était établi à Halle.

Musées : Halle (Jardin zoologique) : *Tireur à l'arc.*

SCHMIDT Christian Andreas

Originaire de Goslar. Mort en 1775 à Amsterdam. xviiie siècle. Allemand.

Graveur au burin.

Il travailla à Göttingen entre 1745 et 1748, année au cours de laquelle il se rendit à Amsterdam.

SCHMIDT Christian Bernhard

Né en 1734 à Rössel (Prusse orientale). Mort en 1784 à Rössel (Prusse orientale). xviiie siècle. Allemand.

Sculpteur.

On lui doit les autels des églises catholiques de Bischofstein et de Peterswald.

SCHMIDT Christian Elias. Voir **SCHMIDT Georg Mathias**

SCHMIDT Christoph
Né en 1632 à Nuremberg. XVIIᵉ siècle. Allemand.
Graveur au burin.
Il travailla à Augsbourg et s'y maria en 1654.

SCHMIDT Christoph
Né sans doute à Dresde. Mort début août 1688 à Dresde. XVIIᵉ siècle. Allemand.
Peintre.
Il était le fils de Georg Schmidt.

SCHMIDT Christoph J.
XIXᵉ siècle. Actif à Offenbach-sur-le-Main. Allemand.
Lithographe et graveur au burin.

SCHMIDT Christoph Lorenz
Né à Wunsiedel. XVIIᵉ siècle. Allemand.
Sculpteur.
Il se maria à Wunsiedel en 1689. Il travaillait à Bayreuth en 1694.

SCHMIDT Eduard
Né en 1806 à Berlin. Mort en 1862. XIXᵉ siècle. Allemand.
Peintre de paysages, marines. Romantique.
Il fut élève de Karl Blechen à l'Académie des Beaux-Arts de Berlin. Il peignit les côtes d'Heligoland, d'Angleterre, de Suède.
MUSÉES : REVOLTELLA (Mus. mun.) : Ramsgate – SCHWERIN : Mer agitée.
VENTES PUBLIQUES : COLOGNE, 21 juin 1974 : Bateaux de pêche devant la côte anglaise : DEM 4 200 – NEW YORK, 14 jan. 1977 : Barques de pêche en mer, h/t (68,5x96) : USD 4 000 – NEW YORK, 30 mai 1980 : Barque de pêcheur par forte mer, h/t (35,6x53,3) : USD 1 900 – LONDRES, 22 juin 1983 : Un estuaire en hiver, h/t (38x48) : GBP 850 – LONDRES, 7 juin 1989 : Embarcations au large, h/t (69x94) : GBP 4 620 – NEW YORK, 18-19 juil. 1996 : La forge, h/pan. (19,4x25,1) : USD 15 525.

SCHMIDT Eduard
Né en 1809 à Schweinfurt. XIXᵉ siècle. Allemand.
Peintre.
De 1826 à 1829, il fut élève de l'Académie des Beaux-Arts de Munich ; en 1831 de Ludwig Doell à Altenburg. En 1839, il s'établit à Bamberg.

SCHMIDT Eduard
Né le 16 octobre 1885 à Offenbach-sur-le-Main. XXᵉ siècle. Allemand.
Peintre.
Il fut élève de Robert Pötzelberger et Christian Landenberger, sans doute à l'Académie des Beaux-Arts de Stuttgart. Il était établi à Alsbach, dans la Bargstrasse.

SCHMIDT Elias
Né à Freiberg. Mort le 18 août 1639 à Meissen. XVIIᵉ siècle. Allemand.
Sculpteur.
Élève probablement de Balth. Barthel. Il se maria en 1623 à Meissen, ville dont il devint citoyen en 1627. L'église de Neustadt possède de lui plusieurs bas-reliefs.

SCHMIDT Elisabeth
Née le 12 février 1862 à Gadebusch. XIXᵉ-XXᵉ siècles. Allemande.
Peintre de genre, intérieurs.
À l'Académie des Beaux-Arts de Berlin, elle fut élève de Karl Gussow et Karl Stauffer-Bern ; à celle de Karlsruhe, certaines sources donnent Munich, de Friedrich (?) Fehr et Ludwig Schmid-Reutte ; à Paris, de l'Académie Julian.
MUSÉES : ROSTOCK : Intérieur, 2 fois

SCHMIDT Elisabeth
Née le 18 février 1882 à Sophienberg (près de Posmahlen, Prusse-Orientale). XXᵉ siècle. Allemande.
Peintre de portraits, paysages, fleurs.
Elle était établie à Sophienberg, près de Posmahlen (Prusse-Orientale).

SCHMIDT Ernst Christian
Né en 1809 à Eisenach. XIXᵉ siècle. Allemand.
Graveur, dessinateur.
Il étudia à Munich. Il gravait au burin.

SCHMIDT Esaias
Mort le 30 juin 1639 à Fribourg-en-Saxe. XVIIᵉ siècle. Actif à Fribourg-en-Saxe. Allemand.
Sculpteur de portraits.

SCHMIDT Félix
Né le 6 juin 1857 à Lübeck. XIXᵉ-XXᵉ siècles. Allemand.
Peintre de sujets de chasse, animalier, paysages, lithographe.
Il fut élève de Gyula Benczur, Georg (?) Raab, Ludwig von Löfftz, à l'Académie des Beaux-Arts de Munich.
VENTES PUBLIQUES : COLOGNE, 30 mars 1984 : Cow-boy tirant sur un indien, aquar. (15,5x23) : DEM 4 000.

SCHMIDT Franz
Originaire de Vienne. XVIIIᵉ siècle. Autrichien.
Peintre.

SCHMIDT Franz
Né vers 1767. XVIIIᵉ siècle. Allemand.
Peintre.
Il travailla à Rome de 1787 à 1788.

SCHMIDT Franz
XIXᵉ siècle. Allemand.
Peintre.
Il était le fils de Wilhelm Ludwig et le frère de Gottfried Schmidt. Il travailla à Heidelberg et à Stuttgart. Il a fait le portrait de la reine Catherine de Wurtemberg.

SCHMIDT Franz. Voir aussi **SCHMID**

SCHMIDT Franz Michael
Né à Grafenwörth près de Krems. Mort avant 1800 sans doute à Vienne. XVIIIᵉ siècle. Autrichien.
Paysagiste.
Il était le frère cadet de Martin Johann Schmidt, tailleur de pierres.

SCHMIDT Franz Willibald
Né en 1764 à Plan. Mort le 2 février 1796. XVIIIᵉ siècle. Autrichien.
Peintre de fleurs.
Botaniste, il peignit des fleurs.

SCHMIDT Franz Xaver
Mort en mars 1917 à Vienne. XIXᵉ-XXᵉ siècles. Autrichien.
Peintre de paysages.
MUSÉES : VIENNE (coll. Julian Brück).

SCHMIDT Frédéric Albert
Né le 9 décembre 1846 à Sundhouse (Bas-Rhin). Mort le 24 janvier 1916 à Weimar. XIXᵉ-XXᵉ siècles. Actif aussi en Allemagne. Français.
Peintre de genre, figures, intérieurs, paysages, marines.
Il fut élève d'Eugène Lavieille. Il exposait à Paris, où il débuta au Salon de 1876.
Dans ses paysages, il s'est montré sensible aux variations de l'éclairage selon les heures et les saisons.
MUSÉES : MULHOUSE : La Lecture – La mer à Capri – WEIMAR : Crépuscule – Forêt d'aulnes en automne – Barque de pêcheur près de Dieppe – Hêtres au printemps.
VENTES PUBLIQUES : NEW YORK, 28 oct. 1981 : Le Moulin à eau, h/pan. (15,2x10,8) : USD 1 800.

SCHMIDT Friedrich
Né à Buttstädt. Mort le 9 mai 1670 à Buttstädt. XVIIᵉ siècle. Allemand.
Peintre.
Il a décoré en 1642 l'église Saint-Laurent à Hof.

SCHMIDT Friedrich
Né le 27 février 1663 à Grins dans le Tyrol. XVIIᵉ siècle. Autrichien.
Sculpteur sur pierre.

SCHMIDT Friedrich
Né en 1808 à Augsbourg. XIXᵉ siècle. Allemand.
Peintre de portraits.
Élève de l'Académie de Munich.

SCHMIDT Friedrich
XIXᵉ siècle. Allemand.
Peintre de portraits.
En 1829, il fréquenta l'Académie des Beaux-Arts de Munich. Il était actif à Breslau.

SCHMIDT Friedrich August
Né en 1796 à Gera. Mort le 5 janvier 1866 à Hanovre. XIXᵉ siècle. Allemand.
Peintre de portraits, et peintre sur porcelaine.

Élève de l'Académie de Dresde. Il travailla à Halberstadt de 1823 à 1824, à Göttingen, Lunebourg, Hambourg, Salzwedel, Stade, Brême et Francfort. A partir de 1834 il se fixa à Hanovre. Il peignit le roi *George V* alors premier héritier et la reine *Friederike*. Le Musée de Hanovre conserve de lui *Portrait du colonel Aug. Reinecke*. Il réalisa aussi des portraits en miniature.

SCHMIDT Friedrich August
XIXe siècle. Allemand.
Paysagiste et peintre d'architectures, graveur au burin et lithographe.
Il fit ses études à Dresde de 1814 à 1816. A partir de 1824 il travailla à Berlin, où il exposa à l'Académie de 1824 à 1848. Il voyagea en Italie en 1830 et 1831.

SCHMIDT Friedrich Wilhelm
XVIIIe siècle. Actif à Berlin dans la seconde moitié du XVIIIe siècle. Allemand.
Graveur de vignettes.
Il était le fils de Johann Gottlieb Schmidt.

SCHMIDT Friedrich Wilhelm
Né en 1787 à Eckartsberga près de Weimar. XIXe siècle. Allemand.
Dessinateur.
Il fut élève de l'École de dessin de Weimar de 1806 à 1808.

SCHMIDT Friedrich Wilhelm Christian
Mort le 7 avril 1772. XVIIIe siècle. Actif à Brunswick. Allemand.
Graveur d'armoiries.

SCHMIDT Fritz
Né le 3 février 1876 à Munich. Mort le 21 février 1935 à Munich. XXe siècle. Allemand.
Sculpteur, orfèvre.
Il fut élève, puis devint professeur à l'École des Arts Industriels de Munich.

SCHMIDT Fritz Philipp
Né le 11 avril 1869 à Dresde. XIXe-XXe siècles. Allemand.
Peintre d'histoire, de genre, illustrateur.
Il était fils de Theodor Gustav Ernst Schmidt. Il fut élève de Léon Pohle, Hermann Prell à l'Académie des Beaux-Arts de Dresde, de Ludwig von Löfftz, Paul Höcker à l'Académie de Munich. Il exposa à Paris, au Salon des Artistes Français, 1897 mention honorable.
MUSÉES : LEIPZIG : *Le maître juré*.

SCHMIDT G. D.
XVIIe siècle. Actif vers 1680. Britannique.
Graveur.

SCHMIDT Georg
XVIe siècle. Allemand.
Peintre et peintre de monogrammes.

SCHMIDT Georg
Né en 1615 à Bamberg. Mort le 4 juillet 1686 à Bamberg. XVIIe siècle. Allemand.
Peintre.

SCHMIDT Georg
Né en 1653 à Somsdorf. XVIIe siècle. Actif à Dresde. Allemand.
Peintre.
Père du peintre Christoph Schmidt.

SCHMIDT Georg Christoph
Né en 1740 à Gattenhofen. Mort le 29 juillet 1811 à Iéna. XVIIIe-XIXe siècles. Allemand.
Graveur.
A gravé des portraits et des cartes dont le Musée d'Iéna conserve quelques exemplaires.

SCHMIDT Georg Friedrich
Né le 24 janvier 1712 à Berlin. Mort le 25 janvier 1775 à Berlin. XVIIIe siècle. Allemand.
Dessinateur, graveur, pastelliste.
Il étudia d'abord le dessin et la gravure avec G.-P. Busch à l'Académie de Berlin, puis il vint à Paris et y fut élève de Nicolas Larmessin. Georg Schmidt acquit un talent solide ; on peut, peut-être lui reprocher une certaine froideur. En 1742, il fut reçu à l'Académie Royale de Paris, et donna pour son morceau de réception un remarquable portrait de Pierre Mignard. Schmidt exposa au Salon de l'Académie à Paris en 1742 et en 1743. J. G. Wille parle longuement de cet artiste dans ses intéressants

mémoires et ce qu'il en dit sur le changement d'attitude de Schmidt à la suite de son admission comme académicien ne dénote pas un caractère d'une grande élévation. En 1744, Schmidt retournait à Berlin et y était nommé graveur du roi de Prusse. En 1757 il fut appelé à Saint-Petersbourg par l'impératrice Elizabeth dont il avait gravé le portrait d'après Tocqué, et organisa dans cette ville une école de gravure destinée à reproduire les portraits des empereurs de Russie. Il revint à Berlin en 1862.
Schmidt a produit un œuvre considérable, près de deux cents pièces, en majorité des portraits. A la fin de sa carrière il grava quelques eaux-fortes dans la manière de Rembrandt.

Cachet de vente

VENTES PUBLIQUES : PARIS, Lasquin : *Portrait de l'abbé Prévost*, sanguine : FRF 2 800 – PARIS, 1865 : *Deux portraits de femmes à mi-corps*, dess. aux trois cr. : FRF 50 – PARIS, 1875 : *Portrait de l'artiste*, dess. aux trois cr. : FRF 30 – PARIS, 1896 : *Charles Antoine Joubert, libraire du roi* ; *Marie Angélique Guéron, son épouse*, deux dess. aux cr. de coul. : FRF 710 – PARIS, 1898 : *Portrait de Ch. Nicolas Cochin le fils*, dess. aux trois cr. : FRF 810 – PARIS, 6 mars 1899 : *Portrait d'homme* ; *Portrait de femme*, dess. à la pierre noire, deux pendants : FRF 200 – PARIS, 7 et 8 mai 1923 : *Portrait d'homme*, cr. : FRF 1 200 – PARIS, 20 mars 1924 : *Tête d'homme, coiffé d'un bonnet de fourrure*, sanguine : FRF 280 – PARIS, 17 et 18 juin 1925 : *Portrait de Charles Antoine Joubert, libraire du roi* ; *Portrait de Marie Angélique Guéron, son épouse*, deux dess., pierre noire, sanguine, aquar. et reh. de blanc : FRF 12 900 – PARIS, 28 nov. 1928 : *Portrait de Julien Offray de la Mettrie, médecin*, dess. : FRF 3 100 – PARIS, 12 mai 1937 : *Tête d'homme*, sanguine : FRF 2 000 – PARIS, 17 juil. 1941 : *Étude pour le portrait d'Antoine Pesne*, sanguine, Attr. : FRF 2 100 – PARIS, 4 avr. 1949 : *Portrait d'un artiste 1743*, dess. reh. de lav. et cr. de coul. : FRF 4 000.

SCHMIDT Georg Matthias et Christian Elias
XVIIIe siècle. Actifs à Erfurt. Allemands.
Peintres sur porcelaine.

SCHMIDT George Adam
Né le 17 mai 1791 à Dordrecht. Mort le 22 mars 1844 à Dordrecht. XIXe siècle. Hollandais.
Peintre.
Élève de Hofmann. Le Musée d'Amsterdam conserve de lui *Lecture de la bible*, et celui de Hambourg, *Grand-père et petite-fille*.

VENTES PUBLIQUES : AMSTERDAM, 24 avr 1979 : *Paysans dans un intérieur jouant aux dames*, h/pan. (49,5x63) : NLG 8 800.

SCHMIDT Gerhard Michael
Né en 1922 à Lesten (Silésie). XXe siècle. Allemand.
Peintre. Abstrait.
D'abord employé de bureau à Berlin, il ne commença à peindre qu'à la fin de la Seconde Guerre mondiale, suivant les cours de l'atelier de Willy Breest, de 1948 à 1952, à l'École des Beaux-Arts de Hambourg. Après 1952, il participe à des expositions collectives en Allemagne. Au cours de séjours à Paris, il y fit une exposition personnelle en 1952 et exposa avec deux camarades en 1955.
Il pratique une peinture abstraite, caractéristique du courant international des années cinquante.
BIBLIOGR. : Michel Seuphor, in : *Diction. de la peint. abstraite*, Hazan, Paris, 1957.

SCHMIDT Gerhardt ou Erhardt
Originaire de Rotenbourg dans le Hanovre. XVIe siècle. Allemand.
Sculpteur et stucateur.
Il travailla à Nolfenbuttel, Königsberg, Heidenheim et Freudenstadt. Il a exécuté le stucage de la grande salle du château de Weikersheim et celui du château de Hellenstein à Heidenheim.

SCHMIDT Gottfried
XVIIIe siècle. Actif à Leipzig de 1740 à 1750. Allemand.
Peintre de portraits.

SCHMIDT Gottfried
XVIIIe-XIXe siècles. Autrichien.
Peintre.
Il travaille sur porcelaine à la Manufacture de Vienne entre 1775 et 1827.

SCHMIDT Gottfried
XIXe siècle. Actif à Heidelberg vers 1820. Allemand.
Peintre de portraits, miniatures.
Il était le fils de Wilhelm Ludwig et le frère de Franz Schmidt.

SCHMIDT Gustav
XIXe siècle. Allemand.
Peintre de portraits.
Il fut élève de l'Académie de Berlin en 1824. Le Musée de Göttingen possède de lui le portrait de l'historien *Karl Friedrich Eichhorn*.

SCHMIDT Gustav Adolf
Né le 13 mai 1807 à Altenbourg. Mort le 5 juillet 1836 à Rome. XIXe siècle. Allemand.
Peintre de genre et de portraits.
Fils de Carl Schmidt. Il fut l'élève de Fr. L. Doell.

SCHMIDT Gustav Heinrich
Né en 1803 à Königsberg en Prusse. Mort entre 1846 et 1849. XIXe siècle. Allemand.
Sculpteur.
Il était le fils de Johann Heinrich Schmidt. Il étudia de 1822 à 1826 à Berlin chez L. W. Wichmann, en 1827 à l'Académie de Vienne et de 1828 à 1829 à l'Académie de Munich avec K. Eberhard.

SCHMIDT H. A.
Né en décembre 1733 à Brunswick. XVIIIe siècle. Allemand.
Graveur au burin et graveur.
Il travailla entre 1782 et 1799 à Oftenbach-sur-le-Main. Il grava pour des ouvrages d'histoire naturelle, ainsi qu'une feuille représentant l'*Essai aérostatique de l'aéronaute Pierre Blanchard le 3 octobre 1785.*

SCHMIDT H. W.
XVIIIe siècle. Actif à Nuremberg. Allemand.
Graveur sur verre.

SCHMIDT Hans
XVIIe siècle. Actif à Tondern entre 1615 et 1629. Allemand.
Peintre.

SCHMIDT Hans
Né à Lübeck. Mort en mars 1645 à Dresde. XVIIe siècle. Allemand.
Peintre.

SCHMIDT Hans. Voir aussi SCHMID

SCHMIDT Hans. Voir aussi SCHMIDT Johann

SCHMIDT Hans David. Voir SCHMIED

SCHMIDT Hans Georg
Né à Röctendorf. XVIIe siècle. Autrichien.
Peintre.
Depuis 1667 au service de l'évêque de Breslau. Il exécuta en 1673 son chef-d'œuvre : *Naissance du Christ*. Il s'enfuit à Dantzig en 1686, en abandonnant sa femme.

SCHMIDT Hans W.
Né le 6 octobre 1859 à Hambourg. XIXe-XXe siècles. Allemand.
Peintre d'histoire, scènes de genre, portraits, graveur, illustrateur.
Il fut élève de Albert Brendel à l'École des Beaux-Arts de Weimar. Il était actif à Weimar.
Musées : IÉNA (Nouvelle Université) : *Charles-Auguste de Saxe-Weimar et Goethe* – WEIMAR : *Prise du pouvoir par le grand-duc Wilhelm Ernst de Saxe.*
Ventes Publiques : NEW YORK, 18 fév. 1993 : *La mise à mort* 1896, h/t (120,7x165,1) : **USD 17 050** – NEW YORK, 15 fév. 1994 : *Rafraîchissements pour tous* 1883, h/t (62,2x99) : **USD 10 350.**

SCHMIDT Hanson ou Smidt
Né en Danemark. Mort en 1746 à Dantzig. XVIIIe siècle. Danois.
Portraitiste et peintre d'histoire.

En 1740 il travailla à Dantzig. En 1744 Bernigeroth grava d'après le portrait de l'abbé Grandius Schmidt.

SCHMIDT Harold von
Né en 1893. Mort en 1982. XXe siècle. Américain.
Peintre de scènes animées typiques.
Il illustrait des scènes du folklore de l'Ouest américain.
Ventes Publiques : NEW YORK, 22 oct. 1981 : *Indian Scouting Party* 1948, h/t (76,2x127) : **USD 42 000** – NEW YORK, 31 mai 1984 : *Cowgirl with horses* 1928, h/t (76,2x101,6) : **USD 9 000** – NEW YORK, 5 déc. 1985 : *Race with death* 1947, h/t (68,6x109,2) : **USD 19 000** – NEW YORK, 29 mai 1986 : *The Sutler's daughter* 1950, h/t (76,3x76,3) : **USD 5 000** – NEW YORK, 24 mai 1989 : *Attaque à la lueur du feu de camp* 1947, h/t (63,5x116,9) : **USD 22 000** – NEW YORK, 25 mai 1989 : *Dans le feu du combat* 1951, h/t (68,2x106,6) : **USD 14 300** – NEW YORK, 16 mars 1990 : *Rixe au saloon* 1956, h/t (53,3x122) : **USD 33 000** – NEW YORK, 26 sep. 1990 : *Embuscade au point d'eau* 1951, h/t (76,2x127) : **USD 15 400** – NEW YORK, 12 avr. 1991 : *Double hold-up* 1951, h/t (76,2x101,6) : **USD 11 000** – NEW YORK, 5 déc. 1991 : *Les gardiens de troupeaux* 1931, h/pan. (61x127) : **USD 18 700** – NEW YORK, 27 mai 1992 : *Une colonne de fantômes* 1932, h/t (76,2x76,2) : **USD 8 250** – NEW YORK, 10 mars 1993 : *Le remorqueur Annie en action* 1934, h/t (76,2x127) : **USD 5 750.**

SCHMIDT Heinrich
Né vers 1470. XVe-XVIe siècles. Actif à Leipzig. Allemand.
Peintre de sujets religieux.

SCHMIDT Heinrich
Né en 1740 ou 1760 à Saarbrück. Mort en mai 1821 à Darmstadt. XVIIIe-XIXe siècles. Allemand.
Peintre d'histoire, portraits, paysages.
Il travailla beaucoup à Naples et fut peintre à la cour de Hesse-Darmstadt.
Musées : DARMSTADT (Mus. prov.) : *Adam et Ève* – *Artémise* – *Diane et Callisto* – *La région de Roneiglione* – DARMSTADT (Mus. du Château) : *La Bergstrasse dans la région d'Elerstadt* – *Le campement de Gross Gerau* – DARMSTADT (Mus. mun.) : *Portrait de l'artiste par lui-même* – DARMSTADT (Nouveau Palais) : *La reine Louise de Prusse* – *Louis Ier, grand-duc de Hesse* – *La grande-duchesse Louise de Hesse* – *La grande-duchesse Caroline Friederike Louise de Mecklembourg Strelitz* – *La comtesse palatine Augusta de Deux-Ponts* – *Louis Ier, grand-duc de Hesse.*
Ventes Publiques : NEW YORK, 14 jan. 1994 : *Portrait d'un gentilhomme dans un parc avec Venise au fond* 1815, h/pan. (87x78,1) : **USD 23 000.**

SCHMIDT Heinrich
Né en 1788 à Thangelstedt (près de Weimar). XIXe siècle. Allemand.
Peintre, dessinateur.
Il travailla à la Manufacture de porcelaine de Blankenhain. Il fut plus tard élève de Franz Kotta à Rudolstadt. De 1813 à 1815, il fut élève de l'École de dessin de Weimar.

SCHMIDT Heinrich
Né en 1780 à Dresde. XIXe siècle. Allemand.
Graveur.
Il reçut sa formation à Dresde, plus tard à Leipzig et, de 1819 à 1821, à Rome. Il était graveur au burin.

SCHMIDT Heinrich
Né en 1808 à Neftenbach (Suisse). XIXe siècle. Suisse.
Peintre de portraits, paysages.
Jusqu'en 1829, il fut élève de l'Académie des Beaux-Arts de Munich.

SCHMIDT Heinrich ou Schmid
Né vers 1810. XIXe siècle. Allemand.
Peintre de genre, portraits.
En 1830, il fut élève du professeur de dessin à Berlin Peter Schmid. Il fut actif à Berlin.

SCHMIDT Heinrich ou Genrich, Genrichovitch
Né en 1861. XIXe-XXe siècles. Russe.
Peintre.
De 1886 à 1894, il fut élève de l'Académie des Beaux-Arts de Saint-Pétersbourg.

SCHMIDT Heinrich
Né en 1895 à Berlin. XXe siècle. Allemand.
Peintre de paysages, paysages urbains, architectures. Naïf.

Vivant de rentes, il s'est mis à la peinture en autodidacte, décrivant avec minutie sites et monuments de sa contrée, par exemple : le Pavillon de thé dans le Parc de Charlottenburg.

BIBLIOGR. : In : *Catalogue de la Collection de Peinture Naïve Albert Dorne*, Pays-Bas, s. d.

SCHMIDT Heinrich. Voir aussi SCHMITZ

SCHMIDT Heinrich Friedrich Thomas
Né en 1780 à Berlin. XIXe siècle. Allemand.
Peintre de portraits, graveur.
Il a gravé au burin des portraits ; citons notamment ceux de *Schiller*, et du tzar *Alexandre Ier*. Il travailla à Leipzig et à Weimar.

SCHMIDT Heinrich Wilhelm
Né vers 1767 à Altenbourg. XVIIIe siècle. Allemand.
Peintre et architecte.
Il séjourna à Rome en 1798 et 1799.

SCHMIDT Henri I
Né en 1802 à Pfalzbourg. Mort en 1877 à Haguenau. XIXe siècle. Allemand.
Peintre de portraits, dessinateur.

SCHMIDT Henri II
Né en 1837. Mort en 1895 à Haguenau. XIXe siècle. Allemand.
Peintre de paysages, dessinateur.
Fils d'Henri Schmidt I.

SCHMIDT Henrichs
XVIIe siècle. Actif vers 1661. Allemand.
Peintre de portraits.

SCHMIDT Henry
XIXe siècle. Britannique.
Peintre.
MUSÉES : LONDRES (Société roy.) : *Portrait du naturaliste William Clift* 1833.

SCHMIDT Herman
Né en 1605. Mort le 15 août 1655 à Vienne. XVIIe siècle. Autrichien.
Sculpteur de sujets religieux.
Il se maria en 1645 à Vienne. Il a beaucoup travaillé pour l'église abbatiale de Göttweig.

SCHMIDT Hermann
Né en 1819 à Magdebourg. Mort le 29 septembre 1903 à Berlin. XIXe siècle. Allemand.
Peintre de paysages.
VENTES PUBLIQUES : AMSTERDAM, 30 oct. 1990 : *Village allemand au bord d'une rivière avec un château sur une colline à l'arrière-plan*, h/t (19x25) : NLG 2 760.

SCHMIDT Hermann
Né le 12 février 1833 à Hambourg. Mort le 5 octobre 1889 à Hambourg. XIXe siècle. Allemand.
Peintre de paysages, décorateur, dessinateur.
Il a décoré les églises Saint-Pierre à Altona, et Sainte-Gertrude à Hambourg. Il était également critique d'art.
MUSÉES : HAMBOURG : dessins.

SCHMIDT Hermine
Née le 13 novembre 1873 à Oldenburg. XIXe-XXe siècles. Allemande.
Peintre, graveur.
Elle étudia à Berlin, et s'établit à Oldenburg. Elle gravait au burin.

SCHMIDT Hermione. Voir PREUSCHEN

SCHMIDT Hugo Carl
Né le 10 août 1856 à Genève. XIXe-XXe siècles. Suisse.
Peintre de genre, intérieurs, paysages, lithographe, caricaturiste.
À Paris, il fut élève de Jean-Paul Laurens.

SCHMIDT Hugo Ernst, pseudonyme : Robert Richter
Né en 1863 à Breslau. Mort le 24 août 1899 à Berlin. XIXe siècle. Allemand.
Peintre de figures et paysagiste.

SCHMIDT Ignaz
Né en 1804 à Mayence. Mort en 1880. XIXe siècle. Allemand.
Peintre de portraits et de genre.
Travailla à Mayence et à Rome. Le Musée de Mayence conserve de lui *Italienne priant*.

SCHMIDT Izaak
Né le 11 juin ou juillet 1740 à Amsterdam. Mort le 17 mai 1818 à Amsterdam. XVIIIe-XIXe siècles. Hollandais.

Peintre de portraits et de paysages, aquafortiste.
Élève de son père, de Jan Van Huysum et de J. M. Quinkhart. Il travailla pour une fabrique de tapisseries, fut auteur dramatique et écrivain d'art. Il fit d'abord le portrait et, n'y réussissant pas au gré de ses désirs, il se consacra au paysage. Ses œuvres sont rares. On lui doit notamment une *Vie de Rubens*. Le Musée d'Amsterdam conserve de lui un *Portrait de femme* (au pastel).
VENTES PUBLIQUES : PARIS, 27 et 28 juin 1927 : *Paysages*, deux aquar. : FRF 300.

SCHMIDT Izaak Riewert
Mort le 26 janvier 1826 à Delft. XIXe siècle. Actif à Amsterdam. Hollandais.
Peintre de portraits.
Élève de son père Izaak Schmidt et de A. de Lelie. Il fut professeur à l'École d'Artillerie et de Génie à Delft.

SCHMIDT Jakob
Né en 1776. XIXe siècle. Actif à Vienne. Autrichien.
Graveur de médailles.

SCHMIDT Jakob Friedrich Carl
Mort en 1805. XVIIIe siècle. Allemand.
Peintre.
Élève de Wilh. Ludwig Schmidt. Il fut professeur de dessin à l'Université de Heidelberg à partir de 1799.

SCHMIDT Jean Charles. Voir SCHMIDT Johann Martin Karl

SCHMIDT Jean Joseph
Né à Paris. XVIIIe siècle. Français.
Peintre.
Élève de Lantara et de Casanova. Il a pris part aux Expositions de la Jeunesse, place Dauphine en 1783 et au Salon de 1793 à 1800. Il a peint des paysages.

SCHMIDT Jean Philippe
Né le 13 mars 1790 à Paris. XIXe siècle. Français.
Graveur, lithographe et auteur.
Exposa au Salon entre 1824 et 1833. On lui doit un *Cours de dessin d'ornement à l'usage des Écoles des Arts et Métiers*, et un *Nouveau manuel complet du décorateur ornementiste, du graveur et du peintre en lettres, texte et atlas* (Paris, 1848).

SCHMIDT Johann ou Schmitt
Né le 26 décembre 1629 à Rössel (Prusse orientale). Mort en 1701 à Rössel. XVIIe siècle. Allemand.
Sculpteur.

SCHMIDT Johann
Né fin 1688 ou début 1689. Mort le 28 juin 1761 à Mautern. XVIIIe siècle. Autrichien.
Sculpteur.
A exécuté toute la décoration extérieure et intérieure de l'église de Durnstein.

SCHMIDT Johann
XVIIIe siècle. Actif vers 1796. Autrichien.
Dessinateur.

SCHMIDT Johann ou Schmid
Né en 1806 à Aschaffenburg. XIXe siècle. Allemand.
Lithographe.
Il étudia à Munich.

SCHMIDT Johann Andreas
XVIIIe siècle. Actif à Plan. Allemand.
Peintre.

SCHMIDT Johann Baptist
Né le 7 mars 1774 à Würzburg. XVIIIe-XIXe siècles. Actif à Amberg. Allemand.
Paysagiste.
Il a peint une *Vue d'Amberg* qui a été gravée par Laminit.

SCHMIDT Johann Baptist
Né en 1811 à Oberdorf. XIXe siècle. Allemand.
Sculpteur.
Il étudia de 1831 à 1840 à Munich.

SCHMIDT Johann Christian
XVIIe siècle. Actif à Mersebourg. Allemand.
Peintre.

SCHMIDT Johann Christian ou Schmid ou Schmitt
Né en 1701. Mort en 1759 à Rössel (Prusse orientale). XVIIIe siècle. Allemand.
Sculpteur.

SCHMIDT Johann Christian Lebrecht
XVIIIᵉ siècle. Allemand.
Peintre.
Il ne paraît pas assimilable à SCHMID Leberecht. Il travaillait sur porcelaine à la Manufacture de Volkstedt vers 1786.

SCHMIDT Johann Christoph
XVIIᵉ siècle. Actif vers 1693. Allemand.
Peintre.

SCHMIDT Johann Ernst
Né le 5 juin 1809 à Eisenach. Mort le 20 novembre 1868 à Dresde. XIXᵉ siècle. Allemand.
Graveur, surtout de reproductions.

SCHMIDT Johann Friedrich
XVIIᵉ siècle. Actif vers 1679. Allemand.
Sculpteur.
A exécuté la fontaine de la Bonne Samaritaine à Zittau en Saxe.

SCHMIDT Johann Friedrich
XVIIIᵉ siècle. Allemand.
Graveur au burin.
Il travailla à Rothenbourg et entre 1730 et 1785 à Nuremberg. Il grava les illustrations de l'ouvrage de Georg Wolfg. Knorr : *Deliciae naturae selectae*, Nuremberg 1766-67.

SCHMIDT Johann Friedrich
Originaire de Niederau. XVIIIᵉ siècle. Allemand.
Peintre sur porcelaine.
Il fut apprenti à Meissen à partir de 1742.

SCHMIDT Johann Georg
Né vers 1675 à Closter Wassebourg en Bavière. Mort le 29 novembre 1720 à Amberg. XVIIIᵉ siècle. Allemand.
Stucateur.
Il décora probablement l'église Saint-Georges à Amberg.

SCHMIDT Johann Georg ou **Schmid**
Né en 1694 à Plan (près de Pilsen). Mort le 1ᵉʳ septembre 1765 à Prague. XVIIIᵉ siècle. Autrichien.
Peintre.
Il était le fils de Kaspar et le frère de Paul et de Wenzel Schmidt. Tout son œuvre, d'inspiration religieuse, se trouve réparti entre la cathédrale de Breslau et les églises de Bavière.

SCHMIDT Johann Georg, dit **Wienerschmidt**
Né le 23 août 1694 à Augsbourg. Mort en 1767 à Brunswick. XVIIIᵉ siècle. Allemand.
Peintre de compositions religieuses, portraits, graveur.
Il a gravé au burin les portraits de personnages princiers.
VENTES PUBLIQUES : NEW YORK, 3 juin 1988 : *Le Martyre d'un saint, peut-être le pape Etienne I*, h/t (29x20,5) : USD 6 600.

SCHMIDT Johann Georg
Originaire de Schweinfurt. XVIIIᵉ siècle. Allemand.
Graveur.

SCHMIDT Johann Georg
XVIIIᵉ siècle. Allemand.
Peintre.
Il fit un voyage d'études à Rome en 1776 avec Johann Jakob Mestenleiter.

SCHMIDT Johann Georg ou **Schmid**
XVIIIᵉ siècle. Actif entre 1768 et 1781. Danois.
Graveur d'architectures et de cartes.

SCHMIDT Johann Georg
XIXᵉ siècle. Actif à Leipzig vers 1802. Allemand.
Graveur au burin.

SCHMIDT Johann Gottfried
XVIIIᵉ siècle. Actif à Hanovre. Allemand.
Sculpteur.
Il modela de 1787 à 1789 trois bustes de *Leibnitz*.

SCHMIDT Johann Gottfried
Né le 22 juin 1764 à Dresde. Mort le 7 juillet 1803 à Paris. XVIIIᵉ siècle. Allemand.
Graveur au burin.
Élève de Rasp. Il se rendit à Dresde, puis à Paris en 1802. On cite de lui une série de cinquante portraits de théologiens, d'hommes d'État, et d'hommes de guerre, dont beaucoup sont conservés au Cabinet des Estampes de Dresde et à la Bibliothèque Municipale de Leipzig.

SCHMIDT Johann Gottlieb
Né vers 1742. Mort le 14 février 1800 à Berlin. XVIIIᵉ siècle. Allemand.
Graveur de portraits et de vignettes.
Il était le père du graveur Friedrich Wilhelm Schmidt.

SCHMIDT Johann Gottlieb
Né en 1801 à Johanngeorgenstadt. XIXᵉ siècle. Allemand.
Peintre de portraits, d'histoire et de genre.
Il étudia à Dresde et travailla à Berlin et à Hanovre vers 1842.

SCHMIDT Johann Heinrich
XVIIIᵉ siècle. Allemand.
Sculpteur sur bois.

SCHMIDT Johann Heinrich
Né vers 1741 à Derenthal. Mort le 1ᵉʳ décembre 1821 à Ludwigsbourg. XVIIIᵉ-XIXᵉ siècles. Allemand.
Sculpteur.
Il était le père du fabricant de porcelaines Johann Jakob Schmidt. Le Musée du château de Stuttgart conserve trois de ses vases.

SCHMIDT Johann Heinrich
Né en 1749. Mort en 1829. XVIIIᵉ-XIXᵉ siècles. Allemand.
Pastelliste.
Mentionné dans les annuaires de ventes publiques. Peintre de la Cour, père de Carl Heinrich Wilh. et de Heinrich F. R. Thomas Schmidt.
VENTES PUBLIQUES : PARIS, 10 et 11 déc. 1928 : *Portrait de femme*, past. : FRF 4 100.

SCHMIDT Johann Heinrich
Né en 1777 à Berlin. XIXᵉ siècle. Allemand.
Sculpteur.
Il travailla à partir de 1798 à Königsberg en Prusse. Il était le père de Gustav Heinrich Schmidt.

SCHMIDT Johann Jacob
XVIIIᵉ siècle. Allemand.
Peintre.
Il fut faïencier à la Manufacture d'Ansbach entre 1724 et 1749. Le Musée national de Munich possède un plat de cet artiste décoré d'un paysage chinois. Comparer avec Jacob Smidt.

SCHMIDT Johann Jakob
Né le 4 novembre 1808 à Schlattingen. Mort en 1844 à Florence. XIXᵉ siècle. Suisse.
Peintre.
Il travailla de 1837 à 1839 à Rome.

SCHMIDT Johann Jakob August
XIXᵉ siècle. Actif à Dresde vers 1810. Allemand.
Paysagiste, aquarelliste et graveur au burin.
Élève de Chr. Gottl. Hammer.

SCHMIDT Johann Martin Karl ou **Jean Charles**
Né le 22 août 1769 à Stein. XVIIIᵉ siècle. Autrichien.
Graveur.
Amateur, c'est le fils de Martin Johann Schmidt. Il grava *Socrate et Alcibiade* et *Tarquin et Lucrèce*.

SCHMIDT Johann Matthäus ou **Schmied**
Né en 1702 à Plan (près de Pilsen). Mort le 23 octobre 1754 à Prague. XVIIIᵉ siècle. Autrichien.
Peintre.
Il était le père d'Anton Karl Schmidt.

SCHMIDT Johann Nepomuk
Né en 1775. XIXᵉ siècle. Actif à Eichstätt. Allemand.
Peintre de portraits et d'histoire.

SCHMIDT Johann Philipp
XVIIIᵉ siècle. Allemand.
Peintre sur porcelaine.
Il fut attaché en 1747 à la fabrique de faïences de Francfort-sur-le-Main.

SCHMIDT Johann Thomas
Mort en 1790 à Hildburghausen. XVIIIᵉ siècle. Danois.
Peintre de portraits et d'animaux.
Il était le père de Johann Heinrich Schmidt. Attaché à la Cour de Hildburghausen, il fit le portrait de *Ernst Friedrich Carl, duc de Saxe Hilburgh*, conservé au Musée National de Friedericksborg.

SCHMIDT Johann Wolfgang
Originaire de Vorchheim. XVIIIᵉ siècle. Allemand.
Peintre de miniatures.

Il travailla à partir de 1736 à Würzburg. Il peignit des fruits et des fleurs.

SCHMIDT Johann Zacharias
XVIIIe siècle. Actif à Leipzig vers 1779. Allemand.
Dessinateur et graveur amateur.

SCHMIDT Johannes
XVIIIe siècle. Actif vers 1700. Éc. flamande.
Graveur.
Il grava d'après A. Bloemaert, F. Bol et Rubens. Comparer avec Johannes Schmid.

SCHMIDT Joost
Né en 1893 à Wimstorf (Hanovre). Mort en 1948 à Nuremberg. XXe siècle. Allemand.
Sculpteur, graphiste.
De 1911 à 1914, il fut élève de l'Académie des Beaux-Arts de Weimar. Après la Première Guerre mondiale, à partir de 1919 il fut étudiant au Bauhaus, et, en 1925, il devint enseignant au Bauhaus de Dessau, jusqu'en 1932, surtout chargé, après 1928, de l'atelier de publicité. En 1935, il fut nommé professeur à l'École d'Arts Reimann de Berlin. Après 1945, il continua à enseigner à Berlin.
Il fut d'abord sculpteur. À ce titre, en 1922, il a collaboré à la décoration de la Maison Sommerfeld de Berlin, construite par Walter Gropius, avec les reliefs de la porte d'entrée, du vestibule, de la cage d'escalier. À partir de 1922, il s'est surtout investi dans des travaux typographiques, en particulier pour les affiches, dont l'affiche pour la première grande exposition du Bauhaus à Weimar. Il a ensuite beaucoup créé pour la firme Ykomobil. Avec un certain Hugo Häring, il a travaillé à une *Histoire de la Perspective*. Joost Schmidt est considéré comme l'un des créateurs de la typographie moderne.
BIBLIOGR. : In : Catalogue de l'exposition *Bauhaus*, Mus. Nat. d'Art Mod., Paris, 1969 – in : *L'Art du XXe siècle*, Larousse, Paris, 1991.

SCHMIDT Josef
XVIIIe siècle. Actif à Salzbourg. Autrichien.
Stucateur.

SCHMIDT Josef
Né en 1731 à Rössel. XVIIIe siècle. Allemand.
Sculpteur.

SCHMIDT Joseph
XVIIIe siècle. Actif à Augsbourg. Allemand.
Peintre.

SCHMIDT Joseph
Né en 1711. XVIIIe siècle. Allemand.
Peintre.
Il séjourna à partir de 1734 à Munich.

SCHMIDT Joseph
Né le 22 mai 1750 à Gr. Meierhöfen. Mort le 29 juin 1816 à Prague. XVIIIe-XIXe siècles. Autrichien.
Graveur au burin.

SCHMIDT Joseph
Né en 1767. Mort en 1824 à Francfort-sur-le-Main. XVIIIe-XIXe siècles. Allemand.
Peintre.
Le Musée d'histoire de la ville de Francfort-sur-le-Main garde une vue de cette ville.

SCHMIDT Joseph Michael
XVIIIe siècle. Actif à Voitsberg. Allemand.
Peintre.

SCHMIDT Jozsef ou **Schmitt**
Né en 1810 à Pest. XIXe siècle. Travaillant à Pest jusqu'en 1833. Hongrois.
Peintre d'histoire, portraits, miniatures.
Élève de l'Académie de Vienne. A traité des sujets classiques et des épisodes de l'histoire de la Hongrie.

SCHMIDT Julius
Né le 6 février 1826 à Dresde. Mort le 6 mars 1886 à Munich. XIXe siècle. Allemand.
Sculpteur.
Fils de Carl Heinrich Wilhelm et frère d'Adolf Schmidt, né en 1827 et de Theodor. Il travailla à Francfort, Wiesbaden, Hambourg et finalement à Munich. Il a sculpté quelques personnages sur la façade de l'ancien Rudolphinum de Prague.

SCHMIDT Karl
Né vers 1800 à Vienne. XVIIIe-XIXe siècles. Autrichien.

Peintre de paysages sur porcelaine.
Il était actif à la Manufacture de porcelaine de Vienne.

SCHMIDT Karl
Né en 1790 à Saalfeld. Mort le 5 août 1874 à Bamberg. XIXe siècle. Allemand.
Peintre sur porcelaine.
En 1818 à Cobourg, il fonda une école de peinture sur porcelaine, qu'il transféra, en 1833, à Bamberg.

SCHMIDT Karl
Né le 18 mars 1861 à Leipzig. XIXe-XXe siècles. Allemand.
Peintre.
Il fut élève des Académies des Beaux-Arts de Leipzig et de Berlin ; à Paris de l'Académie Julian. Il était actif à Dresde.

SCHMIDT Karl
Né le 11 janvier 1890 à Worcester (Massachusetts). Mort en 1962. XXe siècle. Américain.
Peintre de paysages.
Il s'est formé à la peinture en autodidacte. Il était membre du Salmagundi Club.
VENTES PUBLIQUES : LOS ANGELES-SAN FRANCISCO, 12 juil. 1990 : *Littoral rocheux*, h/t (61,5x122,5) : USD 3 850 ; *Après-midi ensoleillé 1921*, h/pan. (61x122) : USD 3 575 – LOS ANGELES-SAN FRANCISCO, 10 oct. 1990 : *Maison entourée d'eucalyptus à la tombée de la nuit*, h/pan. (76x183) : USD 8 250.

SCHMIDT Karl. Voir aussi **SCHMID, SCHMIDT Anton Karl, SCHMIDT-ROTTLUFF**

SCHMIDT Karl Christian
Mort en 1892 à Stuttgart. XIXe siècle. Actif à Stuttgart en 1808. Allemand.
Peintre d'histoire.
Élève de Muller à Stuttgart, de Cornelius à Munich et d'Ingres à Paris. Le Musée de Stuttgart conserve de lui *Le Christ devant Pilate*, et celui de Sydney, une *Psyché*.

SCHMIDT Kaspar
XVIe siècle. Actif à Leipzig. Allemand.
Peintre.

SCHMIDT Kaspar
Né à Plan (près de Pilsen). Mort à Prague. XVIIe siècle. Actif dans la seconde moitié du XVIIe siècle. Autrichien.
Peintre.

SCHMIDT Käthe. Voir **KOLLWITZ**

SCHMIDT Katherine, plus tard Mrs **Irvine J. Shubert** et **Kuniyoshi Kath. Schmidt**
Née le 15 août 1898 à Xénia (Ohio). XXe siècle. Américaine.
Peintre de natures mortes de fleurs et fruits.
Elle fut élève de Kenneth Hayes Miller. Elle était active à New York. Elle fut membre de la Société des Artistes Indépendants.
VENTES PUBLIQUES : NEW YORK, 24 juin 1988 : *Nature morte aux concombres 1932*, h/t (65x45) : USD 4 950 – NEW YORK, 9 sep. 1993 : *La rose 1939*, h/t (33x38,1) : USD 920.

SCHMIDT Konrad
Né en 1599. Mort en 1617. XVIIe siècle. Allemand.
Sculpteur.

SCHMIDT Konstantin. Voir **SCHMITT**

SCHMIDT Leonhard
Né le 19 janvier 1892 à Backnang. XXe siècle. Allemand.
Peintre de genre, figures, portraits, paysages.
Il fut élève de Heinrich Altherr. Il était actif à Stuttgart.
MUSÉES : BERLIN (Nat. Gal.) : *Jeune paysanne* – STUTTGART : *La Toussaint en Moravie* – *La maison rouge* – *Portrait de jeune fille* – *Paysage d'hiver* – *Femme occupée à écrire*.
VENTES PUBLIQUES : MUNICH, 26 nov. 1985 : *Allée bordée d'arbres 1928*, h. et cr./cart. (96,2x80) : DEM 11 000.

SCHMIDT Leopold
Né le 16 novembre 1824 à Prague. XIXe siècle. Autrichien.
Graveur.
Élève de G. Döbler. Il grava surtout des reproductions.

SCHMIDT Louise
Née le 20 novembre 1855 à Elmenhorst. Morte le 24 mai 1924 à Schwerin. XIXe-XXe siècles. Allemande.
Peintre de portraits.
En 1872-1873, elle fut élève de David Simonson à Dresde ; de Gottlieb Biermann et Franz Skarbina à Berlin. De 1881 à 1885, à Paris, elle fut élève de Henner, Carolus Duran, Benjamin-Constant.

Elle était portraitiste des personnalités de son temps à Schwerin.
Musées : Schwerin : *Le Conseiller Klicfoth – Le Conseiller Hermann von Buchka – Le Conseiller Karl von Bülow – Le Ministre Alexander von Bülow – Le Conseiller Georg Wilhelm Wetzell – Le Conseiller Adolf von Pressentin – Le Ministre comte von Bassewitz-Levetzow – Le Professeur Schlil.*

SCHMIDT Louise
Née le 2 avril 1874 à Franfort-sur-le-Main (Hesse). xixᵉ-xxᵉ siècles. Allemande.
Sculpteur de monuments, statues, portraits.
Elle fut élève de Friedrich Karl Hausmann à l'Académie de Dessin de Hanau, de Denis Puech à Paris.
Elle a réalisé le *Monument du prince Wallram de Nassau* à Usingen, le *Monument de son Excellence von Chappuis* à Eppstein.

SCHMIDT Lucien Louis Jean Baptiste ou **Schmith** ou **Smith**
Né le 22 août 1825 à Miellin. Mort en 1891. xixᵉ siècle. Français.
Peintre de genre et de natures mortes.
Élève de Frédéric Grobon, de Bonnefond et des frères Flandrin. Débuta au Salon de 1857. Le Musée de Langres conserve de lui *Biscuits*, celui de Saint-Brieuc, *Prêts à partir pour le labour*, et celui de Saint-Étienne, *Buste de vieillard aveugle.*

SCHMIDT Ludwig. Voir aussi **SCHMID Carl Friedrich Ludwig**

SCHMIDT Ludwig
xixᵉ siècle. Allemand.
Peintre.
Il travailla à Munich et à partir de 1848 à Cologne. Il peignait sur verre.

SCHMIDT Ludwig ou **Louis**
Né le 2 février 1816 à Nebra. Mort le 8 avril 1906 à Gotha. xixᵉ siècle. Allemand.
Peintre de portraits, miniatures, dessinateur.
Il fut professeur de dessin et architecte.

SCHMIDT Ludwig Carl ou **Carl Ludwig**
xviiiᵉ siècle. Allemand.
Graveur.
Il gravait des cartes géographiques à Berlin vers 1787.

SCHMIDT Lukas
Né le 4 avril 1690 à Neustadt. Mort au monastère d'Himmelspforten (près de Würzburg). xviiiᵉ siècle. Allemand.
Dessinateur amateur.

SCHMIDT Maggie
xxᵉ siècle. Active au début du xxᵉ.
Peintre de genre, figures.
Ventes Publiques : Montréal, 17 oct. 1988 : *La Fille en rouge*, h/pap. (76x56) : **CAD 700** – Amsterdam, 28 oct. 1992 : *Un pêcheur fumant sa pipe et sa femme arrangeant un bouquet dans un intérieur à Volendam* 1919, h/t (65,5x47,5) : **NLG 2 530**.

SCHMIDT Martin
xvᵉ-xviᵉ siècles. Allemand.
Sculpteur.

SCHMIDT Martin
Né en 1886 à Gerlachsheim. Mort en 1914 à Roblemont, tombé au front. xxᵉ siècle. Allemand.
Peintre de paysages, marines.
Musées : Görlitz : *Le port d'Anvers.*

SCHMIDT Martin Joachim ou **Johann**, dit **Kremser Schmidt**
Né le 25 septembre 1718 à Grafenwörth (près de Krems). Mort le 28 juin 1801 à Stein (près de Krems). xviiiᵉ siècle. Allemand.
Peintre de compositions religieuses, graveur, dessinateur.
Après avoir reçu les premiers éléments de son père, il fut élève de Gottlieb Starmayr. Il s'appliqua aussi à l'étude des anciens maîtres. Il fut membre de l'Académie de Vienne en 1768. Il se fixa à Stein, près de Krems, où il acheva sa carrière.
Son surnom consacra la célébrité que lui valurent ses décorations de l'église paroissiale de Krems, qu'il exécuta en 1787. Comme graveur on lui doit, notamment, des sujets religieux, des tableaux d'autel, dans la manière de Rembrandt et de B. Castiglione.
Musées : Graz : *Jason et la toison d'or – Mars avec les Furies de la guerre, apaisé par Vénus – Sainte Famille – Massacre des Innocents – Les géants assaillent l'Olympe – Martyre de saint Vitus – Baptême du Christ – Combat des Centaures et des Lapithes –* Vienne : *Le crucifiement – Le Christ et la Samaritaine – Le Christ guérissant l'aveugle.*
Ventes Publiques : Vienne, 2 déc. 1969 : *L'Adoration des Bergers* : **ATS 25 000** – Vienne, 28 nov. 1972 : *La famille du Satyre* : **ATS 55 000** – Vienne, 16 mars 1976 : *La Sainte Famille* vers 1775, h/t (70,5x55,5) : **ATS 160 000** – Vienne, 15 mars 1977 : *Saint Thomas*, h/t (99x125) : **ATS 1 000 000** – Berlin, 23 avr. 1980 : *L'archange Michel combattant le diable*, pl./trait de craie noire (29,1x19,1) : **DEM 3 600** – Vienne, 16 sep. 1980 : *Crucifixion* 1784, h/cuivre (81x53) : **ATS 380 000** – New York, 8 jan. 1991 : *Saint Mathieu et saint Marc au recto, Le Baptême du Christ au verso*, encre (31,6x18,2) : **USD 3 850** – Munich, 26 mai 1992 : *Un Ange célébrant l'Eucharistie entouré de putti*, encre et craie noire (29x19,3) : **DEM 5 290** – New York, 12 jan. 1995 : *La Trinité*, h/t (55,9x44,5) : **USD 18 400** – New York, 10 jan. 1996 : *Nymphes dansant*, mine de pb et encre (14,6x9,2) : **USD 863**.

SCHMIDT Martin Johann. Voir **SCHMIDT Martin Joachim** ou **Johann** et l'article **SCHMIDT Franz Michael**

SCHMIDT Martin Karl Gustav
Né le 15 mai 1863 à Hambourg. Mort le 14 mars 1930 à Hambourg. xixᵉ-xxᵉ siècles. Allemand.
Sculpteur.
Il fut élève de Ernst Pfeifer et Wilhelm von Rümann à l'Académie des Beaux-Arts de Munich.

SCHMIDT Mathias
Né en 1749 à Mannheim. Mort en 1823 à Munich. xviiiᵉ-xixᵉ siècles. Allemand.
Peintre et graveur.
Il peignit le paysage et copia des planches de Karel Dujardin, Adriaen Van de Velde, Jan Fyt. Le Blanc cite aussi de lui : *Suite d'estampes, d'après les dessins originaux à la plume de F. Kobell, Rembrandt, Salviati*, etc.

SCHMIDT Matthias
Mort vers 1803 à Augsbourg. xviiiᵉ siècle. Actif à Augsbourg. Allemand.
Peintre et graveur.
Il a peint et gravé des scènes de genre, des animaux et des paysages.

SCHMIDT Max
Né le 23 août 1818 à Berlin. Mort le 8 janvier 1901 à Königsberg. xixᵉ siècle. Allemand.
Peintre de genre, paysages, architectures, peintre de compositions murales, aquarelliste, dessinateur.
Il fut élève de Karl Joseph Begas, Karl Krüger, Wilhelm A. F. Schirmer et de l'Académie des Beaux-Arts de Berlin. De 1861 à 1870, il voyagea en Turquie, Palestine, Égypte, aux Îles ioniennes, en Italie, Angleterre. En 1868, il fut nommé professeur à l'École d'Art de Weimar ; en 1872, appelé à enseigner à l'Académie des Beaux-Arts de Königsberg, dont il devint ensuite directeur. Participant aux expositions de Vienne et Berlin, il obtint de nombreuses médailles.
Il peignit surtout des paysages et des sujets d'architecture.
Musées : Cologne : *Journée d'été* – Kaliningrad, ancien. Königsberg : *Isolement – La forêt de Teutebourg – Dune au bord de la Baltique*, aquar.
Ventes Publiques : Londres, 12 juin 1974 : *Vue de la campagne romaine* : **GBP 550** – Londres, 22 juil. 1977 : *Paysage d'hiver animé de personnages*, h/t (54,6x77,3) : **GBP 3 800** – Londres, 25 nov. 1982 : *Vue de Beyrouth*, aquar. et cr. reh. de blanc (24,2x35) : **GBP 3 200** – Londres, 21 juin 1984 : *Le Temple de Minerve, Athènes*, aquar. et cr (39,5x53,5) : **GBP 900** – Cologne, 20 mai 1985 : *Vue de Constantinople*, h/t (73x100) : **DEM 23 000** – Amsterdam, 28 oct. 1992 : *Vue d'une baie*, h/cart. (26,5x45) : **NLG 1 150** – Londres, 17 nov. 1994 : *Le Dôme du Rocher vu du nord à Jérusalem*, cray. et aquar. (29x44,5) : **GBP 8 970** – Londres, 11 avr. 1995 : *Vue de Beyrouth*, h/pan. (28x48) : **GBP 9 775** – Munich, 25 juin 1996 : *Gardienne de vaches au bord d'une rivière*, h/t (94x126) : **DEM 19 000**.

SCHMIDT Max
Né le 21 octobre 1868 à Stettin. xixᵉ-xxᵉ siècles. Allemand.
Peintre de sujets de sport, portraits.
Il fut élève de Emil Neide, Georg D. S. Knorr, Johannes Heydeck, Max Schmidt avec lequel il était peut-être apparenté, Carl Steffeck, à l'Académie des Beaux-Arts de Königsberg. Il fut actif à Berlin.

SCHMIDT Max Walter
Né le 31 juillet 1870 à Dresde. Mort le 8 mai 1915 à Ypres, tombé au front. XIXe-XXe siècles. Allemand.
Peintre de paysages, graveur.

SCHMIDT Maximilian
Né en 1758 à Lissa. Mort en 1826 à Königsberg en Prusse. XVIIIe-XIXe siècles. Allemand.
Sculpteur.

SCHMIDT Michael
Mort en 1825 à Munich. XIXe siècle. Allemand.
Lithographe.

SCHMIDT Michael
Né en 1814 à Lauingen. XIXe siècle. Allemand.
Peintre.
Il étudia jusqu'en 1836 à l'Académie de Munich.

SCHMIDT Nicolaï Outzen
Né le 2 mars 1844 à Ribe. Mort le 18 mars 1910 à Copenhague. XIXe-XXe siècles. Danois.
Sculpteur de statues, sujets mythologiques.
Il fut élève de l'Académie Royale des Beaux-Arts de Copenhague. De 1874 à 1877, il travailla à Rome.
MUSÉES : RIBE : *Polyphème*, statue.

SCHMIDT Ole Jörgen ou Smith
Né le 13 juillet 1793 à Copenhague. Mort le 27 février 1848 à Hambourg. XIXe siècle. Danois.
Dessinateur et architecte.
Après avoir étudié pendant trois années à l'Académie de Copenhague, où il obtint de nombreux succès, il partit pour l'Italie. Il se livra à une étude méticuleuse des ruines d'Herculanum et de Pompéi et publia, en 1830, un grand nombre de reproductions au trait des peintures et décorations découvertes dans ces cités.

SCHMIDT Oskar Friedrich
Né le 3 octobre 1825 à Weissenfels. Mort le 28 janvier 1871 à Leipzig. XIXe siècle. Allemand.
Graveur sur bois.
Élève de H. Barkner. Il grava surtout des reproductions.
VENTES PUBLIQUES : NEW YORK, 24 jan. 1980 : *Les fantasmes du savant*, h/t (59x80) : **USD 950.**

SCHMIDT Paul ou Schmid, Schmied, Schmiedt
Né près de Pilsen, originaire de Plan. XVIIIe siècle. Autrichien.
Peintre de fleurs et de fruits.
Il était le fils de Kaspar et le frère de Johann Georg et de Wenzel Schmidt.
VENTES PUBLIQUES : PARIS, 27 et 28 déc. 1928 : *Le moulin à eau :* **FRF 145.**

SCHMIDT Peter
Né vers 1585 à Lichtenberg. XVIIe siècle. Allemand.
Peintre.
Il se trouvait en 1613 maître à Breslau. Il a peint en 1614 les fresques du vaisseau latéral de l'église des Sables à Breslau et plusieurs panneaux de l'église Saint-Bernard dans cette ville.

SCHMIDT Peter Paul
XVIIIe siècle. Actif à Vienne. Autrichien.
Peintre décorateur.
Il a travaillé en 1750 pour la Cour.

SCHMIDT Philipp
XIXe siècle. Actif à Munich. Allemand.
Peintre de portraits.
Il était élève de l'Académie vers 1814.

SCHMIDT Philipp. Voir aussi SCHMITT Georg Philipp

SCHMIDT Reinhold
Né à Putzig. Mort en 1698. XVIIe siècle. Allemand.
Peintre d'histoire, portraits.

SCHMIDT Reinhold
Né le 14 juillet 1861 à Flein (près de Heilbronn). XIXe-XXe siècles. Allemand.
Peintre d'animaux, paysages animés.
Il fut élève de Karl von Häberlin et Claudius von Schraudolph le Jeune à l'École des Beaux-Arts de Stuttgart, ville où il se fixa.
Il se spécialisa dans la peinture de chevaux, pour eux-mêmes ou bien animant un paysage.

VENTES PUBLIQUES : LONDRES, 22 fév. 1995 : *Chevaux se désaltérant au bord d'une rivière*, h/t (76x96) : **GBP 1 725.**

SCHMIDT Robert
Né le 3 juin 1863 à Nuremberg. XIXe-XXe siècles. Allemand.
Peintre de genre.
Il fut élève de Hugo Diez à l'Académie des Beaux-Arts de Munich. Il fut actif à Munich.

SCHMIDT Robert G.
Né le 5 juin 1923 à Paris. XXe siècle. Français.
Peintre de compositions à personnages, figures, paysages, paysages urbains, marines, natures mortes, fleurs. Expressionniste.
En 1936, à l'occasion d'un concours entre écoles parisiennes, organisé par L'Art Vivant, il reçut le Prix de Dessin. À partir de 1941 et pendant plus de vingt ans, il exerça le métier de relieur, tout en commençant à dessiner et peindre. Entre 1961 et 1963, il fit de nouvelles études de dessin et peinture.
Depuis 1968, il participe à des expositions collectives, notamment à Paris : Salons, depuis 1969 de la Société Nationale des Beaux-Arts, depuis 1969 des Indépendants, depuis 1969 d'Automne dont il est sociétaire, depuis 1969 Terres Latines, depuis 1970 Comparaisons dont il est membre du comité, en 1972 des Peintres Témoins de leur Temps, de la Marine, Populiste ; ainsi qu'à divers groupes régionaux, où il obtint des distinctions. En 1969 à Paris, il fut sélectionné pour le Prix de la Critique.
En 1969, eut lieu sa première exposition personnelle galerie Vendôme à Paris, suivie d'autres en 1972, 1975, 1978 sur le thème *Les Cafetières*, 1983, 1987. La Galerie Saint-Roch de Paris a exposé des ensembles de ses œuvres en 1992 et 1996. D'autres expositions personnelles lui sont consacrées, dont : 1970 Aubonne, 1971 Gargilesse.
En 1948, il réalisa ses premières peintures en Touraine. Ensuite, il peint des compositions avec figures, des paysages de Paris, des villages du Midi, hauts en couleur à partir d'une mise en place fougueuse. Il passe indifféremment d'une figuration postcubiste, à un expressionnisme postfauve, à une semi-abstraction décorative à partir d'un support pris dans la réalité et comme escamoté.
BIBLIOGR. : Catalogue de l'exposition *Robert G. Schmidt*, gal. Vendôme, Paris, 1987, bonne documentation.
MUSÉES : NARBONNE (Mus. d'Art et d'Hist.) : *La Barque à la voile rouge* 1971-72.
VENTES PUBLIQUES : VIENNE, 21 mars 1972 : *Les amateurs d'estampes* : **ATS 22 000** – PARIS, 27 oct. 1988 : *Le village du Cap*, h/t (61x50) : **FRF 4 200** – VERSAILLES, 22 avr. 1990 : *Violon au pot de Chine*, h/t (53,5x65) : **FRF 11 000** – PARIS, 5 fév. 1992 : *Le quai des pêcheurs*, h/t (63x92,5) : **FRF 14 000** – LES ANDELYS, 18 déc. 1994 : *Le café des marches*, h/t (54x73) : **FRF 24 500** – SCEAUX, 9 avr. 1995 : *L'entrée du château*, h/t (45x53) : **FRF 5 200.**

SCHMIDT Rudolf
Né le 8 décembre 1873 à Vienne. Mort en 1963. XIXe-XXe siècles. Autrichien.
Peintre-aquarelliste de scènes et paysages urbains animés, peintre de décors de théâtre.
Il était actif à Vienne. Pendant treize ans, il travailla dans l'atelier de décors de théâtre de Christian (?) Burckhardt, Johann Kautsky, Carlo Brioschi. Il fut membre de l'Association Albrecht Dürer.
MUSÉES : VIENNE : *Vue de Vienne*, plusieurs œuvres.
VENTES PUBLIQUES : VIENNE, 16 mars 1976 : *Les fiacres*, aquar. (27x41) : **ATS 6 000** – VIENNE, 11 mars 1980 : *Freyung*, aquar. et gche (14x15) : **ATS 13 000** – NEW YORK, 17 jan. 1990 : *Marché aux fleurs sur une place*, aquar./pap. (9,5x11) : **USD 1 760.**

SCHMIDT Rudolf
Né le 19 avril 1894 à Vienne. XXe siècle. Autrichien.
Sculpteur de bustes, portraits, médailleur.
Il fut élève d'Otto Hofner et de l'Académie des Beaux-Arts de Vienne. Il était actif à Rodaun, près de Vienne.
Il a réalisé, à Vienne, un buste en bronze de *Hugo von Hofmannsthal*.
MUSÉES : VIENNE (Mus. Histor. d'Art) : plusieurs médailles.

SCHMIDT Sigmund
XVIIe siècle. Actif à Freiberg en Saxe. Allemand.
Sculpteur sur bois.

SCHMIDT Simone
Née en 1912 à Bruxelles. XXe siècle. Belge.
Peintre de portraits, aquarelliste, dessinateur.

R. Schmidt

Elle fut élève de Jef de Pauw, Léon Navez, Albert Crommelynck.
BIBLIOGR. : In : *Dict. biogr. illustré des artistes en Belgique depuis 1830*, Arto, Bruxelles, 1987.

SCHMIDT Theodor
Né en 1855 à Stuttgart. XIXe-XXe siècles. Allemand.
Peintre de genre.
Il fut élève de Karl von Häberlin à l'École des Beaux-Arts de Stuttgart. En 1875, il alla à Venise, puis en Suisse. À son retour, il fut élève de Wilhelm von Lindenschmit le Jeune à l'Académie de Munich.
MUSÉES : STUTTGART : *Mission postale*.
VENTES PUBLIQUES : LONDRES, 22 nov. 1990 : *À la fenêtre 1893*, h/pan. (15,3x12,7) : GBP 2 200.

SCHMIDT Theodor Gustav Ernst
Né le 9 novembre 1828 à Dresde. Mort le 25 mai 1904 à Dresde. XIXe siècle. Allemand.
Peintre.
Fils de Carl Heinrich Wilhelm et père de Fritz Philipp Schmidt. Il fut l'élève de l'Académie de Dresde avec Richter, Schnorr et Bendemann. Il se consacra surtout à la restauration de tableaux.

SCHMIDT Thomas
Mort le 2 novembre 1790 à Meiningen. XVIIIe siècle. Allemand.
Portraitiste.

SCHMIDT Wenzel Samuel Theodor
Né à Plan (près de Pilsen). Mort en 1756 à Plan. XVIIIe siècle. Autrichien.
Peintre.
Fils de Kaspar et frère de Johann Georg et de Paul Schmidt. Il a traité presque exclusivement des sujets d'inspiration religieuse.

SCHMIDT Werner
Né le 5 juillet 1888 à Nauendorf (près de Gotha). XXe siècle. Allemand.
Peintre, illustrateur.
Il était actif à Munich.

SCHMIDT Wilhelm
Né le 27 mars 1842 à Assamstadt (Bade). Mort en 1922 à Reutlingen. XIXe-XXe siècles. Allemand.
Sculpteur.
Il fut élève du professeur de dessin et d'architecture Ludwig ou Louis Schmidt. Il fut actif à Reutlingen.

SCHMIDT Wilhelm Ludwig
Né à Bade. XVIIIe siècle. Allemand.
Peintre de portraits, graveur.
Il apprit son métier chez Jos. Melleng à Strasbourg, puis passa trois ans à Stuttgart, d'où il se rendit à Heidelberg. Il fit les portraits du margrave *Carl Friedrich* et de *Louise Caroline de Bade*.
MUSÉES : HEIDELBERG.

SCHMIDT Wilhelm ou Wilm
XVIe-XVIIe siècles. Actif dans le Schleswig. Allemand.
Sculpteur d'ornements sur bois.
Il travailla de 1597 à 1635 à Gottorf.

SCHMIDT Willem Hendrik
Né le 12 avril 1809 à Rotterdam. Mort en 1849, enterré à Delft le 1er juin 1849. XIXe siècle. Hollandais.
Peintre de genre, portraits.
Il fut élève de G. de Gillis et de Meijer. En 1842 il fut professeur à l'Académie de Delft.
MUSÉES : AMSTERDAM (Fodor Mus.) : *Gustave Adolphe et sa fillette Christine* – *Oldenbarneveld mourant* – AMSTERDAM (Rijks Mus.) : *Portrait de l'artiste par lui-même* – *Réveil de la fille de Jaïre* – COLOGNE (Wallraf-Richartz Mus.) : *Prière devant un mort* – MUNICH : *Salle d'école néerlandaise* – ROTTERDAM (Boymans) : *Emilie de Nassau* – *Moines en prières* – STUTTGART : *Le message*.
VENTES PUBLIQUES : LONDRES, 23 avr. 1910 : *Michel-Ange dans son atelier 1891* : GBP 43 ; *Le Philosophe* : GBP 91 – LONDRES, 13 juin 1910 : *L'Alchimiste 1878* : GBP 31 – LONDRES, 4 fév. 1911 : *Un vieil étudiant* : GBP 28 – LONDRES, 22 oct. 1971 : *Les bourgeois d'Amsterdam* : GNS 600 – AMSTERDAM, 26 mars 1980 : *Ayez pitié des pauvres 1842*, h/pan. (31,5x27) : NLG 2 700 – STOCKHOLM, 27 avr. 1983 : *La Visite à la malade 1840*, h/t (95x114) : SEK 60 000 – AMSTERDAM, 5-6 nov. 1991 : *L'Invitation 1840*, h/pan. (37,5x34,5) : NLG 2 875.

SCHMIDT-CARLSON Friedrich Heinrich Karl
Né le 12 septembre 1806 à Lübeck. Mort le 2 avril 1887 à Lübeck. XIXe siècle. Allemand.
Peintre.
Il étudia à Lübeck chez Danckwardt, à Hambourg chez Gröger et Aldenrath, à Dresde et à Berlin. On connaît de lui le portrait du marchand *Gottfried Carl Busckist* (1855).

SCHMIDT-CASSELLA Otto
Né le 10 septembre 1876 à Wiesbaden. XIXe-XXe siècles. Allemand.
Peintre de paysages, architectures, dessinateur.
Il fut élève de Ludwig von Herterich ou de son frère Johann Caspar, à l'Académie des Beaux-Arts de Munich ; de Ludwig Schmid-Reutte à l'Académie de Karlsruhe ; de Eugen Bracht à la Hochschule de Berlin. Il était actif à Berlin.

SCHMIDT-CRANS Johannes Marinus. Voir CRANS

SCHMIDT-GLINZ Franz
Né le 2 juin 1860 à Priestäblich. Mort le 26 février 1929 à Leipzig. XIXe-XXe siècles. Allemand.
Peintre de paysages, aquarelliste, lithographe.
Il était actif à Leipzig.
MUSÉES : LEIPZIG : quatre dessins et aquarelles.

SCHMIDT-HELMBRECHTS Carl
Né en 1872 à Helmbrechts. Mort en 1936 à Nuremberg. XXe siècle. Allemand.
Peintre.
VENTES PUBLIQUES : MUNICH, 6 déc. 1994 : *Au bord de la belle fontaine à Nuremberg*, h/cart. (61x45) : DEM 5 175.

SCHMIDT-HERBOTH Eugen
Né le 11 juillet 1864 à Berlin. XIXe-XXe siècles. Allemand.
Peintre de portraits, paysages.
Il fut élève, probablement de Carl Gustaf Hellqvist, et de Hugo Vogel, Eduard (?) Meyerheim, à l'Académie des Beaux-Arts de Berlin. Il était actif à Berlin.

SCHMIDT-HILD Wilhelm
Né le 30 janvier 1880 à Hildesheim. XXe siècle. Allemand.
Peintre de paysages, animalier, illustrateur.
Il se spécialisa dans la peinture d'oiseaux.
MUSÉES : BRUNSWICK : *Colibris* – *Bécasses* – STETTIN : *Aigle de mer*.

SCHMIDT-KESTNER Erich
Né le 15 janvier 1877 à Berlin. XXe siècle. Allemand.
Sculpteur.
Il était actif à Königsberg.
VENTES PUBLIQUES : NICE, 28 juin 1977 : *Amazone sur son cheval cabré*, bronze (57x33x19) : FRF 3 500.

SCHMIDT-MICHELSEN Alexandre
Né le 5 novembre 1859 à Leipzig. Mort le 20 novembre 1908 à Berlin. XIXe-XXe siècles. Allemand.
Peintre de scènes animées, intérieurs, paysages, paysages urbains, architectures.
Il étudia à Munich et, à Paris, fut élève de William Bouguereau et Tony Robert-Fleury. À partir de 1892, il vécut à Berlin.
MUSÉES : FRANCFORT-SUR-LE-MAIN (Städel Inst.) : *L'Obélisque de Rheinsberg* – LEIPZIG : *Marché de Leipzig* – *Dans l'atelier de l'artiste* – *La Boulangerie* – *Cerisiers en fleurs* – *Marché à Furnes* – *Grisaille* – *Orvieto* – STRASBOURG : *Porte de la ville de Dinkelsbühl*.

SCHMIDT-PECHT Heinrich
Né le 9 janvier 1854 à Constance. XIXe-XXe siècles. Allemand.
Peintre de paysages.
Il fut élève de Ferdinand Keller à l'École des Beaux-Arts de Karlsruhe.

SCHMIDT-POLEX Rudolf Heinrich, dit Polex
Né le 3 février 1865 à Francfort-sur-le-Main. XIXe-XXe siècles. Allemand.
Peintre de portraits, paysages.
À Paris, il fut élève de William Bouguereau et Gabriel Ferrier.

SCHMIDT-PRISELDECK Carl
Né le 24 novembre 1853 à Flensburg. Mort le 15 avril 1917 à Sorö. XIXe-XXe siècles. Danois.
Peintre.
Il exposa à Paris, au Salon des Artistes Français, 1989 mention honorable pour l'Exposition Universelle.

SCHMIDT-ROTTLUFF Karl
Né le 1er décembre 1884 à Rottluff (près de Chemnitz, Saxe). Mort en août 1976 à Berlin. XXe siècle. Allemand.
Peintre de compositions à personnages, figures, nus, portraits, paysages, paysages urbains, natures mortes, fleurs, aquarelliste, dessinateur, graveur, lithographe, sculpteur. Groupe Die Brücke.

Son père était meunier à Rottluff. En 1902, au lycée de Chemnitz, Karl Schmidt fit la connaissance d'Erich Heckel, tous deux faisant partie du cercle littéraire *Vulkan*. Peu avant 1905, après ses études à Chemnitz et son baccalauréat, il se fixa à Dresde, où il étudia l'architecture à la Technische Hochschule. D'entre ses condisciples, il se lia avec trois, que réunissaient déjà des préoccupations communes : Ernst Ludwig Kirchner, qui, dès 1902, avait fait partager sa passion du dessin et de la peinture à Fritz Bleyl, puis, en 1904, à Erich Heckel. À eux quatre, en 1905, ils décidèrent de fonder un groupe réunissant les diverses tendances artistiques d'avant-garde, en réaction contre les pâles séquelles néoromantiques, le timide mouvement impressionniste allemand, et même les déliquescences du *Jugend Styl*. Il convient de noter que certaines versions des faits attribuent le rôle prépondérant, dans la fondation du groupe et dans son animation, à Karl Schmidt, auquel on attribue la paternité de l'appellation. À partir de ce moment, Karl Schmidt accola à son nom celui de son lieu de naissance. Pour symboliser cette volonté d'alliance, et peut-être en référence au Zarathoustra de Nietzsche pour lequel l'homme est un pont, un devenir, ils nommèrent leur groupe *Die Brücke* (Le pont), auquel viendront se joindre d'autres artistes, dont Emil Nolde, que Schmidt-Rottluff accompagna en 1906 chez lui à Alsen, puis Max Pechstein, Van Dongen, Otto Mueller. Dans les premières années de l'existence du groupe, ses quatre fondateurs vivaient pratiquement en commun, œuvrant ensemble dans une même conviction, au point que leurs œuvres de cette époque se distinguent difficilement les unes des autres. En 1908, Paul et Martha Rauert, résidant près de Hambourg, commencèrent ce qui deviendra la plus grande collection privée d'œuvres de Schmidt-Rottluff. En 1909, l'*Album de la Brücke* fut entièrement consacré à Schmidt-Rottluff. De 1910 à 1912, pendant les mois d'hiver, il travailla dans un atelier à Hambourg. En 1911, il passa l'été en Norvège, puis quitta définitivement Dresde pour Berlin, où il collabora à la revue *Der Sturm* et se lia avec Otto Mueller et Lyonel Feininger. La dissolution du groupe fut décidée en 1913, devant le constat des inévitables divergences qui s'étaient établies dans les points de vue de ses membres.

Le groupe de la *Brücke* avait toutefois, dans les œuvres réalisées, défini concrètement un aspect essentiel de ce que l'on devait désigner en tant qu'« expressionnisme allemand ». Il ne faut cependant pas confondre la *Brücke* avec tout l'expressionnisme. Le groupe était resté assez refermé sur lui-même et dans Dresde. D'autres expressionnistes très importants, par exemple August Macke ou Franz Marc, devaient se regrouper dans les contextes plus larges de la *Nouvelle Association des Artistes de Munich*, puis dans le groupe du *Blaue Reiter* (Cavalier bleu) de Kandinsky. En 1913, Schmidt-Rottluff, de nouveau à Berlin, collabora à la revue *Das neue Pathos*, en 1914 à la revue *Die Aktion*. En juin 1914, il fit un séjour au bord de la Baltique. Il passa la guerre sur le front de l'Est. En 1919, il se fixa définitivement à Berlin. Il voyagea : en 1923 en Italie, en 1924 à Paris, en 1928 et 1929 dans le Tessin, de 1928 à 1932 se rendit chaque été à Jershäft, port de Poméranie.

En 1931, Schmidt-Rottluff fut élu membre de l'Académie des Beaux-Arts de Berlin. Dès l'arrivée officielle au pouvoir des nazis, en 1933, il fut exclu de l'Académie. En 1937, au titre de « l'art dégénéré », 608 de ses œuvres furent confisquées en Allemagne, dont 51 qui furent exposées, d'abord à Munich, berceau mythique du nazisme, puis dans d'autres villes allemandes, à l'exposition de propagande intitulée la « entartete Kunst ». En 1941, de même que pour Nolde et d'autres, lui fut notifiée l'interdiction de peindre, avec contrôle policier, mesure équivalant à une reconnaissance involontaire par le pouvoir politique du caractère éventuellement subversif de l'art. Après la destruction de son atelier par un bombardement en 1944, jusqu'en 1947, il se retira à Chemnitz. En 1946, le régime nazi éliminé avec la fin de la guerre, Schmidt-Rottluff fut nommé professeur à l'École des Beaux-Arts de Berlin. En 1967, dernier survivant du groupe des expressionnistes allemands, il contribua à la fondation du *Brücke Museum*, à Berlin.

Schmidt-Rottluff participa à des expositions collectives : pour la première fois en 1905, au *Sächsischer Kunstverein*. En 1906, eurent lieu les première et deuxième expositions de la *Brücke*, à Dresde-Löbtau. En 1909 à Dresde, exposition de la *Brücke*, au Kunstsalon Emil Richter ; en 1910, nouvelle exposition de la *Brücke* à Dresde, galerie Arnold, tandis qu'il participait aux expositions de la *Nouvelle Sécession* de Berlin. En 1912, il participa à l'exposition du *Sonderbund* à Cologne, tandis qu'il était

invité à exposer avec le groupe du *Blaue Reiter* à Munich, alors qu'il exposait également avec son groupe de la *Brücke* pour la première fois à Berlin. Depuis la fin du nazisme, bien des expositions à travers le monde ont permis de reprendre une meilleure conscience de l'apport qu'a représenté l'expressionnisme allemand et de son originalité ; d'entre les premières : 1948 Berne, *Paula Modersohn et les peintres de la Brücke*, Kunsthalle ; 1950 Venise, exposition globale de la *Brücke*, Biennale ; 1966 Paris et Munich, *Le Fauvisme français et les débuts de l'Expressionnisme allemand*, Musée National d'Art Moderne et Kunsthaus ; 1993 Paris, *Figure du moderne 1905-1914 – L'Expressionnisme en Allemagne*, Musée d'Art Moderne de la Ville.

Il montrait aussi ses œuvres dans des expositions personnelles : en 1910 à Hambourg, galerie Commeter ; 1914 Berlin, galerie Fritz Gurlitt ; et Hagen, Folkwang Museum ; 1915 Leipzig, Kunstverein ; 1917, alors qu'il était mobilisé, ses œuvres furent exposées à Munich, galerie Goltz ; et Hambourg *Schmidt-Rottluff, 250 œuvres graphiques depuis 1905*, Kunsthalle ; 1927 Dresde, galerie Arnold ; 1929 Chemnitz *Schmidt-Rottluff. Huiles, aquarelles*, Kunsthütte ; 1930 Hanovre, Provinz Museum ; 1935, malgré le pouvoir nazi, il exposait encore à Berlin ; en 1936 à New York ; 1946 Chemnitz, Schlossberg Museum ; 1952 Hanovre *Schmidt-Rottluff. Huiles, aquarelles, gravures sur bois, sculptures*, Kestner Gesellschaft ; 1963-1964 Hanovre, Kunstverein ; et rétrospective à Essen *Karl Schmidt-Rottluff. Peintures, aquarelles, œuvres graphiques*, Folkwang Museum ; 1974 Stuttgart *Karl Schmidt-Rottluff pour son 90ᵉ anniversaire*, Staatsgalerie ; et Hambourg *Karl Schmidt-Rottluff Peintures*, Altonaer Museum ; 1974-1975 Stuttgart *Karl Schmidt-Rottluff. Les gravures noires* ; et Chemnitz, Städtisches Museum ; Dresde, Gemälde Galerie Neue Meister ; Berlin, Nationalgalerie. Après sa mort : 1984 Berlin, Brücke Museum ; et Schleswig *Karl Schmidt-Rottluff pour son 100ᵉ anniversaire*, Landesmuseum ; 1985 Berlin *Le bois gravé en tant qu'œuvre d'art – Les bois gravés de Karl Schmidt-Rottluff de 1905 à 1930*, Brücke Museum ; 1985 Los Angeles, County Museum of Art ; 1989 Brême, Kunsthalle ; et Munich, grande rétrospective d'ensemble de son œuvre, Lenbachhaus.

Dans les premières années du siècle, lors de la création, en 1905, du groupe de la *Brücke*, Schmidt-Rottluff et ses amis, bien que s'opposant en principe au *Jugend Styl*, n'en retinrent pas moins certains éléments, notamment le dessin cerné, le goût de l'arabesque, et l'ivresse des couleurs d'un Klimt. Quant aux autres références possibles, dans les débuts de l'activité du groupe, la recherche d'une spécificité germanique les incita à pratiquer, à partir de 1905, la gravure sur bois, qui avait été caractéristique de l'expression artistique populaire de l'Allemagne du Moyen Âge, et dont la pratique rebelle les obligeait à une simplification rude et synthétique du graphisme, notamment chez Schmidt-Rottluff par de frustes et épais cernes noirs. En 1906, en accord avec les objectifs de simplification du dessin cerné et en arabesque, Schmidt-Rottluff initia ses amis à la lithographie. Ne recherchant pas que des sources aussi lointaines, ils avaient aussi une bonne connaissance des œuvres des grands expressionnistes de la fin du siècle, Van Gogh, Munch, sinon Ensor. L'utilisation de la couleur dans un but symbolique chez Gauguin, qui l'avait rendue indépendante de sa fonction de représentation, les confirmait aussi dans leurs propres recherches. L'Allemagne d'avant 1914-1918 était implantée en Afrique et les objets nègres qui leur étaient parvenus, jouèrent un rôle similaire à celui qu'ils tenaient dans le Paris contemporain. Enfin, il paraît tout à fait illusoire de vouloir méconnaître qu'à eux tous, ils auraient pu ne pas avoir eu connaissance des œuvres des Fauves français. L'on peut préciser, dans la polémique, qui a encore cours, et vaine si l'on prend conscience que la couleur pure chez les Français répond à des raisons plastiques, quand, pour les Allemands, son objectif est l'expression.

D'entre les peintres de la *Brücke*, Schmidt-Rottluff est le plus proche des Fauves français. La construction de la composition en arabesques est plus élégamment élaborée chez lui, les déformations expressives moins agressives, et la couleur, en larges aplats, se soumet à une conception plastiquement équilibrée, d'autant que la pratique intense de l'aquarelle, notamment en 1909, tempérait par transparence du papier blanc la virulence des couleurs. Après son installation à Berlin en 1911, il est possible que la fréquentation de Lyonel Feininger, renforçant la référence à l'art nègre, ne soit pas étrangère au souci d'une construction spatiale, d'une géométrisation de la forme, de plus en plus évidente dans ses propres œuvres, alors souvent sur la

thème de nus féminins. Ce sera dans la suite cette volonté de construction de l'espace, on pourrait presque dire, pour les peintures de 1912, cette tentative de synthèse entre expressionnisme-fauve et cubisme, qui le séparera le plus du chemin suivi par les autres membres du groupe. D'ailleurs, dans le même temps, les artistes groupés dans le *Cavalier bleu*, qu'il rejoignit, ne devaient pas échapper à cette fatalité de l'évolution qui sépare les hommes et les artistes et, autour de Kandinsky, certains allaient faire franchir à l'art, partant eux aussi de l'expressionnisme, le pas de l'abstraction.

Après la guerre, en 1917-1918, Schmidt-Rottluff put de nouveau travailler à une suite de gravures sur bois, aux larges aplats de noir, dont les sujets sont tirés de l'Ancien Testament, dont : 1918 *Le Christ et la femme adultère*, 1919 *La Prophétesse*. À cette époque, il a réalisé des sculptures, très démarquées de la sculpture nègre. Dans les années vingt, il consacra une part importante de son activité à des œuvres graphiques, aquarelles, bois gravés, lithographies, eaux-fortes.

Schmidt-Rottluff fut certainement l'un des plus importants représentants de l'expressionnisme allemand du siècle. Peignant encore dans sa dernière période des paysages composés par grands plans de couleurs vives, lui qui avait joué un rôle déterminant dans la définition des objectifs du groupe, y était resté fidèlement attaché, même par-delà la persécution nazie, durant toute sa longue vie. ■ Jacques Busse

BIBLIOGR. : Rosa Schapiro : *Karl Schmidt-Rottluff. L'œuvre graphique jusqu'à 1923*, Euphorion, Berlin, 1924, et Ernest Rathenau, New York, 1987 – Will Grohmann, in : *Thieme-Becker, Allgemeines Lexikon der bildenden Künstler*, tome 30, Leipzig, 1936 – divers, in : Catalogue de l'exposition de la *Städtische Kunstsammlung Chemnitz*, Chemnitz, 1946 – Maurice Raynal, in : *Peinture moderne*, Skira, Genève, 1953 – Franz Meyer, in : *Diction. de la Peint. mod.*, Hazan, Paris, 1954 – Will Grohmann : *Karl Schmidt-Rottluff*, W. Kohlhammer, Stuttgart, 1956 – Gunther Thiem : *Karl Schmidt-Rottluff*, Munich, 1963 – Rosa Shapiro, Ernest Rathenau : *Karl Schmidt-Rottluff. L'œuvre graphique depuis 1923*, Ernest Rathenau, New York, 1964 – Dr. Bodo Cichy, in : *Moderne Malerei, Beginn und Entwicklung*, E. E. Thoma, Munich, 1965 – Michel Ragon, in : *L'Expressionnisme*, Rencontre, Lausanne, 1966 – Gerhard Wietek : *Schmidt-Rottluff Graphisme*, Munich, 1971 – Karl Brix : *Karl Schmidt-Rottluff*, Seemann, Leipzig, 1972 – Catalogue de l'exposition *Karl Schmidt-Rottluff, aquarelles des années 50*, Goethe Institut, Paris, 1976 – Gerhard Wietek : *Karl Schmidt-Rottluff à Hambourg et dans le Schleswig-Holstein*, Wachholtz, Neumünster, 1984 – in : *L'Art du XXᵉ siècle*, Larousse, Paris, 1991 – in : Catalogue de l'exposition *Figure du moderne 1905-1914 – L'Expressionnisme en Allemagne*, Musée d'Art Moderne de la Ville, Paris, 1993.

MUSÉES : AMSTERDAM (Stedelijk Mus.) – BERLIN (Nat. Gal.) : *Autoportrait au monocle* 1910 – *Les sapins devant la maison blanche* 1911 – *Maisons la nuit* 1912 – *Maisons au bord du canal* 1912 – *Trois nus* 1913 – BERLIN (Gal. des XX. Jahrhunderts) : *Domaine à Dangast* 1910 – *Autoportrait* 1950 – BERLIN (Neue Gal., Brücke Mus.) : *Jeune homme endormi* 1905, grav./bois – *D'un village de montagne* 1905, grav./bois – *Portrait de Rosa Shapiro* 1911 – *Port* 1912, grav./bois et bois gravé – *Femme agenouillée* 1914, grav./bois et le bois gravé – *La Promenade* 1923, une soixantaine d'œuvres – BONN (Städtische Kunstsammlung) : *Nature morte au vase blanc* 1921 – BRÊME (Kunsthalle) : *Autoportrait* 1908, eau-forte – *Trois à table* 1914, grav./bois – CHEMNITZ : *Enfant malade* – COLOGNE (Wallraf-Richartz Mus.) : *Éperons à la fenêtre* vers 1922 – COLOGNE (Mus. Ludwig) : *Nature morte avec sculpture nègre* 1913 – DORTMUND (Mus. am Ostwall) : *Printemps précoce* 1911 – DRESDE (Gemälde Gal. Neue Meister) : *Après le bain* 1912 – *Paysage avec arbres* – DUISBURG (Wilhelm Lehmbruch Mus.) : *Paysage avec champs* 1911 – DÜSSELDORF (Kunstmus.) : *Femme accroupie* 1913, encre et aquar. – *Lune sur le village* 1924, aquar.

– ESSEN (Folkwang Mus.) : *Nu assis* 1909, grav./bois – FRANCFORT-SUR-LE-MAIN (Städel Inst.) : *Coupe africaine* – HALLE : *Portrait de l'artiste* – HAMBOURG (Kunsthalle) : *Le repos dans l'atelier* 1910 – *Maisons I* 1910, litho. – *Lofthus* 1911 – *Chemin avec arbres* 1911, grav./bois – *La forêt* 1921 – HAMBOURG (Altonaer Mus.) : *Coucher de soleil sur la mer* 1910, grav./bois – HANOVRE (Landesmus.) : *L'Été, nus en plein air* 1913 – LA HAYE (Stedelijk Mus.) : *Deux femmes* 1914 – KIEL : *Deux femmes* 1910, grav./bois – LEICESTER : *Port à marée basse* 1907, litho. – *Jeune fille, le bras étendu* 1911, grav./bois – LONDRES (Tate Gal.) – LUGANO (coll. Thyssen-Bornemisza) : *La petite maison* 1906 – MANNHEIM (Kunsthalle) : *Ville avec une tour* 1912 – *Fenêtre en été* 1937 – NEW YORK (Mus. of Mod. Art) : *Les Parisiens* 1912 – OLDENBURG (Landesmus.) : *Automne* 1909, grav./bois – *Jeune fille, le bras appuyé* 1913, grav./bois – *Femme dans les dunes* 1914 – SCHLESWIG (Schleswig-Holsteinisches Landesmus.) : *Trois baigneuses (Nus en plein air)* 1913 – *L'Embarcadère sur la rivière* 1959 – SEEBÜLL (Fond. Emil Nolde) : *Autoportrait* 1906 – STUTTGART (Staatsgal.) : *Maison à la tour* 1909, grav./bois – *L'Usine* 1910, grav./bois – *Femme nue assise* 1911, dess. cr. coul. – *Maison à la tour* 1911, grav./bois – *Deux nus féminins sur la plage* 1913, encre et lav. coul. – *Dans l'atelier* 1913, grav./bois – *Femme au collier* 1914, grav./bois – *Jeune fille devant le miroir* 1914, grav./bois et le bois gravé – VIENNE (Mus. d'Art Mod.) : *À la gare* 1908.

VENTES PUBLIQUES : FRANCFORT-SUR-LE-MAIN, 22 avr. 1950 : *Arbres et maisons* : **DEM 2 900** – COLOGNE, 28 avr. 1958 : *Femme en robe rouge* : **DEM 18 000** – STUTTGART, 3-4 mai 1962 : *La petite maison* : **DEM 47 000** – MUNICH, 12 déc. 1968 : *Jour d'été* : **DEM 62 000** – NEW YORK, 9 avr. 1969 : *Paysage aux bouleaux*, aquar. : **USD 4 250** ; *Les lavandières au bord de la mer* : **USD 35 000** – GENÈVE, 12 juin 1970 : *Le village de Dangast*, aquar. : **CHF 65 000** – BERNE, 12 juin 1971 : *Village du Tessin*, aquar. : **CHF 33 000** – HAMBOURG, 16 juin 1973 : *Arbres en fleurs* : **DEM 410 000** – BERNE, 15 juin 1974 : *Paysage 1914* : **CHF 225 000** – MUNICH, 25 mai 1976 : *Vase de fleurs sur fond bleu* 1954, aquar. (66x48) : **DEM 25 000** – LONDRES, 29 juin 1976 : *Les amies* 1914, h/t (87,5x101,5) : **GBP 26 000** – COLOGNE, 3 déc. 1976 : *Paysanne avec une vache* 1922, grav./bois (50x39,5) : **DEM 6 000** – MUNICH, 26 mai 1977 : *Village de montagne avec pont 279* 1927, litho. : **DEM 9 400** – HAMBOURG, 4 juin 1977 : *Vase de fleurs* vers 1969, craie et encre de Chine (54x39,9) : **DEM 8 200** – HAMBOURG, 4 juin 1977 : *Maisons au bord de la mer* vers 1924, aquar. (40,1x54) : **DEM 18 600** – HAMBOURG, 4 juin 1977 : *Dalhias* 1919, h/t (67,5x48,5) : **DEM 65 000** – MUNICH, 24 nov. 1978 : *Jeune fille assise* 1913, grav./bois : **DEM 7 000** – HAMBOURG, 9 juin 1979 : *Modèle couché* 1911, grav./bois reh. de coul. : **DEM 40 000** – HAMBOURG, 9 juin 1979 : *Nu assis* 1913, encre de Chine (49,2x62,2) : **DEM 18 000** – MUNICH, 27 nov 1979 : *Rue bordée d'arbres* 1955, aquar. (50x70,3) : **DEM 32 000** – HAMBOURG, 9 juin 1979 : *Nature morte aux bouteilles* 1952, h/t (90x76) : **DEM 42 000** – LONDRES, 31 mars 1982 : *Frau im Feld* 1919, h/t (89x75) : **GBP 30 000** – NEW YORK, 16 nov. 1983 : *Frau mit ausgelöstem Haar* 1913, grav./bois (35,5x29,5) : **USD 14 000** – MUNICH, 29 juin 1983 : *Lys* 1921, craies de coul. et encre de Chine (54x40) : **DEM 17 500** – HAMBOURG, 9 juin 1984 : *Paysage de Dangast* 1909, aquar. (35,4x52,2) : **DEM 220 000** – NEW YORK, 14 nov. 1984 : *Nature morte au vase* 1921, h/t (65,2x73) : **USD 70 000** – MUNICH, 23 oct. 1985 : *Dunkle Gloxinie* 1964, encre de Chine et craie (50x70) : **DEM 24 000** – LONDRES, 23 juin 1986 : *Feuerlilien* 1921, h/t (90,2x76,8) : **GBP 80 000** – LONDRES, 29 mars 1988 : *Nature morte aux fleurs bleues* 1924-25, aquar./pap. (68x48,3) : **GBP 26 400** ; *Deux nus* 1953, h/t (76x101) : **GBP 68 200** – MUNICH, 8 juin 1988 : *Nature morte*, aquar. et encre (70,5x50) : **DEM 44 000** ; *Une rue en hiver*, encre (50x70) : **DEM 18 700** – MUNICH, 26 oct. 1988 : *Village sous la neige*, h/t (90x76) : **DEM 308 000** – MUNICH, 7 juin 1989 : *Nature morte à la pivoine* 1951, h/t (65x73,5) : **DEM 187 000** – LONDRES, 27 juin 1989 : *Deux nus dans les champs* 1913, h/t (65,4x73,5) : **GBP 242 000** – LONDRES, 20 oct. 1989 : *Chardons*, aquar./pap. (49,5x70) : **GBP 12 100** – NEW YORK, 16 nov. 1989 : *Maisons d'Erzgburg* 1936, h/t (76,2x112) : **USD 115 500** – MUNICH, 13 déc. 1989 : *Arbres près d'un ruisseau*, encre et cr. de coul. (50x70) : **DEM 19 800** – NEW YORK, 16 mai 1990 : *Allée dans un parc* 1921, h/t (101,9x87) : **USD 396 000** – MUNICH, 30 mai 1990 : *Paysage d'automne* 1911, h/t (77x84,5) : **DEM 616 000** – NEW YORK, 14 nov. 1990 : *Le jardin* 1906, h/cart. (84x65) : **USD 440 000** – COPENHAGUE, 13-14 fév. 1991 : *Paysage* 1911, h/t (67x98) : **DKK 180 000** – NEW YORK, 14 fév. 1991 : *Paysage*, aquar. encre et lav./pap./cart. (49,7x68,6) : **GBP 7 700** – BERLIN, 30 mai 1991 : *Une coupe de dah-*

lias rouges et jaunes, aquar. (50x70) : **DEM 36 630** – Munich, 26-27 nov. 1991 : *Portrait d'une femme rêveuse*, cr. et craie grasse (9x14) : **DEM 17 250** – Londres, 2 déc. 1991 : *Nature morte avec des pommes et une bouteille*, h/cart. (51x71) : **GBP 132 000** – Munich, 26 mai 1992 : *Village avec des arbres au pied d'une montagne* 1925, bois gravé (60x49,5) : **DEM 16 100** – Berlin, 29 mai 1992 : *Nature morte de pivoines*, aquar. et encre/vélin (49,8x69) : **DEM 106 220** – Berlin, 27 nov. 1992 : *Ustensiles de verre* 1969, encre et aquar. (49,5x70) : **DEM 31 640** – Munich, 1er-2 déc. 1992 : *Feuillages d'automne*, aquar. et encre (69,5x50) : **DEM 51 750** – Londres, 20 mai 1993 : *Les Trois Rois Mages* 1917, bois gravé (50,3x38,9) : **GBP 9 200** : *Le Kappellenberg*, aquar./pap. (49x66) : **GBP 18 400** – Londres, 13 oct. 1994 : *L'allée de l'entrée* 1910, h/t (77x85) : **GBP 958 500** ; *Maison au bout du chemin* 1922, aquar./pap. (46,5x58,4) : **GBP 63 100** – New York, 24 fév. 1995 : *Nature morte aux fruits*, aquar./pap. (35,2x50,8) : **USD 14 950** – Lucerne, 20 mai 1995 : *Tête de femme*, bois gravé (177,2x24,1) : **CHF 1 600** – Londres, 11 oct. 1995 : *Phare* 1913, h/t (65,5x79) : **GBP 430 500** – Zurich, 26 mars 1996 : *Vue sur le golfe*, cr. coul. et encre (39x52) : **CHF 15 000** – Londres, 9 oct. 1996 : *Nature morte aux chardons*, pl., encre et aquar./pap. (49,4x70) : **GBP 13 800** – Londres, 3 déc. 1996 : *Maison au toit rouge*, past., brosse et encre noire/pap. (40x54) : **GBP 13 800** – Londres, 4 déc. 1996 : *Pont couvert* 1959, aquar./pap. (49,5x69,3) : **GBP 9 200** – New York, 19 fév. 1997 : *Portrait de femme* 1913, aquar. et lav. encre/pap. (50,5x40,3) : **USD 24 150**.

SCHMIDT-WOLFRATSHAUSEN Karl
Né le 12 janvier 1891 à Wolfratshausen. xxe siècle. Allemand.
Peintre, graveur.
Il était actif à Nabburg.

SCHMIDTBAUER Paul
Né le 7 juillet 1892 à Lividraga (Croatie). xxe siècle. Yougoslave.
Peintre, graveur, lithographe.
Il était autodidacte en art. Il était actif à Graz.
Musées : Graz : *Portrait de l'artiste par lui-même* – autres œuvres.

SCHMIDTBAUER Wolfgang
Né vers 1740 à Bamberg. Mort vers 1790 à Bamberg. xviiie siècle. Allemand.
Miniaturiste et peintre de genre.
Il étudia cinq ans à l'Académie de Vienne et exécuta en particulier un portrait de l'empereur *Joseph II.*

SCHMIDTCASSEL
Né le 2 novembre 1867 à Kassel. xixe-xxe siècles. Allemand.
Sculpteur de statues.
Il était élève de Ernst Gustav Herter à l'Académie des Beaux-Arts à Berlin, où il se fixa.
Il a sculpté une *Statue de Pierre le Grand* pour la ville de Riga, une *Statue de l'empereur Frédéric* pour la ville de Grätz en Pologne.

SCHMIDTGARTNER Matthias
xviiie siècle. Allemand.
Stucateur.
Il a travaillé entre 1724 et 1730 à la décoration de l'église du Saint-Esprit à Munich.

SCHMIDTHAMMER. Voir SCHMIDHAMMER

SCHMIDTHANS
xviiie siècle. Éc. de Bohême.
Peintre.
Il a peint vers 1725 dans l'église de Waldsassen trois crucifix et plusieurs scènes de la *Vie de saint Bernard.*

SCHMIDTLEITH Andreas
xviie siècle. Actif à Francfort-sur-le-Main. Allemand.
Sculpteur.

SCHMIDTMAYER Franz
Né le 26 mars 1813 à Prachatitz. Mort le 25 juin 1873 à Vienne. xixe siècle. Autrichien.
Peintre.

SCHMIDTNER Johann Georg Melchior ou Schmiedtmer, Schmiedtner. Voir SCHMITTNER

SCHMIDTS Heinrich. Voir SMIDTS Heinrich

SCHMIECHEN Hermann
Né le 22 juillet 1855 à Neumarkt (Silésie). xixe-xxe siècles. Allemand.

Peintre de genre, figures typiques, portraits.
Il fut élève de K. F. Eduard von Gebhardt à l'Académie des Beaux-Arts de Berlin (?) et, à Paris, de l'Académie Julian.
Ventes Publiques : Londres, 28 nov. 1984 : *Mère et enfant devant la cheminée*, h/t (101x123) : **GBP 6 200** – Cologne, 18 mars 1989 : *Portrait de jeune femme* 1880, h/t (24x18) : **DEM 3 500** – Londres, 5 mai 1989 : *La marchande de fruits* 1876, h/t/pan. (22x15) : **GBP 770** – Paris, 13 fév. 1995 : *Portrait de femme*, h/pan. (57,5x43) : **FRF 11 000**.

SCHMIED Florian
Originaire de Krems. Allemand.
Peintre.

SCHMIED François-Louis
Né le 8 novembre 1873 à Genève. Mort le 19 janvier 1941 à Tahanaout ou Tahahaouf (Maroc). xxe siècle. Actif aussi en France. Suisse.
Peintre de genre, scènes typiques, paysages, peintre à la gouache, graveur, illustrateur. Orientaliste.
D'abord destiné au commerce, il allait tous les matins suivre des cours de dessin avant de travailler au négoce de son père. Convaincue de la qualité de ses dessins, sa famille l'autorise à entrer à l'École des Arts industriels de Genève, comme apprenti-graveur sur bois. D'abord élève d'Alfred Martin, il a ensuite Barthélémy Menn comme professeur. C'est là qu'il fait la connaissance de Jean Dunand, avec qui il sera lié toute sa vie et avec qui aussi il collaborera à la réalisation de livres étonnants. En 1895, il arrive à Paris, bientôt rejoint par Dunand, où il fait, en 1897, la connaissance de Dampt. En 1933 il s'embarque aux Antilles, en Guyane, et au Venezuela, et, à partir de 1934, fait de fréquents séjours au Maroc.
Il expose au Salon de la Société Nationale des Beaux-Arts de Paris, de 1904 à 1914.
En 1911 paraît son premier ouvrage orné de bois gravés : *Sous la tente*, d'Édouard Maury. Il réalise ensuite des gravures sur bois en couleurs d'après Jouve pour l'illustration du *Livre de la jungle*, de Kipling. Commencé avant la guerre, le livre n'est achevé qu'en 1919. Le succès qu'il rencontre décide Schmied à devenir son propre éditeur et, entre 1922 et 1941, il produit plus de trente-cinq ouvrages, étant lui-même tour à tour typographe, illustrateur, maquettiste et parfois relieur, certains d'un raffinement extrême, notamment *Les Climats*, de la Comtesse de Noailles ou *Daphné*, d'Alfred de Vigny ; son livre le plus curieux reste sans doute le *Cantique des Cantiques* de 1925. On cite également *Salammbô* (1923) de Flaubert, *Deux contes* d'Oscar Wilde (1926), les nombreuses transcriptions de textes égyptiens, arabes et sémitiques du Docteur Mardrus, les *Douze Césars*, de Suétone (1927), les *Fables*, de La Fontaine (1929), *Le Pélerin d'Angkor*, de Loti (1930), *L'Odyssée* (1934), *Faust* (1938)...
En marge de ses activités diverses dans le domaine du livre, Schmied a voyagé et peint, liant la peinture à ses voyages. Il réalise une série de peintures à la détrempe à partir des paysages marocains et de sujets de la vie marocaine pris sur le vif. Les couleurs de ces tableaux vibrent dans un maniérisme chatoyant jusqu'à faire éprouver la sensation d'un mirage soudainement fixé.
Bibliogr. : Luc Monod, in : *Manuel de l'amateur de Livres Illustrés Modernes 1875-1975*, Ides et Calendes, Neuchâtel, 1992.
Ventes Publiques : Paris, 30 avr. 1975 : *La Kasbah d'Asni* 1936 : **FRF 18 500** ; *Marabout à Safi* : **FRF 10 500** – Paris, 14 juin 1976 : *Porteuse (Martinique)*, peint. à la détrempe/isor. (90x62) : **FRF 4 000** – Paris, 29 oct 1979 : *Sous les tropiques* 1933, gche et temp./pan. d'isor. (100x64) : **FRF 4 800** – Paris, 18 fév. 1980 : *Le miracle de Dar Kaid el Ouriki* 1935, peint. à la détrempe/pan. (94x58) : **FRF 17 000** – Paris, 22 nov. 1984 : *Narcisse*, h/pan., quinze plaques en émaux champlevés polychromes (128x179,5) : **FRF 300 000** – Londres, 20 juin 1985 : *Keith et Booz*, grav./bois en coul. et or, vingt-huit pièces : **GBP 1 500** – New York, 5 déc. 1986 : *Le Chevalier normand* vers 1932, gche (64,8x42) : **USD 2 600** – Paris, 27 mars 1987 : *Safi* 1936, gche, encre de Chine et détrempe (58x86) : **FRF 28 500** – Paris, 25 mars 1988 : *Tahanaout*, détrempe/pap. (65x95) : **FRF 41 000** – Paris, 22 nov. 1990 : *Les Amoureux*, h/pan. (43x57,5) : **FRF 32 000**.

SCHMIED Friedrich ou Frédéric
Né le 26 juillet 1893 à Zurich. xxe siècle. Suisse.
Sculpteur de figures, nus, bustes.
Il fut élève de James Vibert à l'École des Beaux-Arts de Genève, ville où il s'établit.
Musées : La Chaux-de-Fonds : *L'Aube*, bronze – Genève : *Torse d'homme*, marbre – Lausanne (Mus. canton.) : *Torse de femme*

1925, ronde-bosse marbre – LUGANO : *Buste du peintre Estappey*, bronze – OLTEN : *Buste d'une ouvrière.*

SCHMIED Hans David ou Schmidt, Schmiedt
XVII^e siècle. Actif à Elbogen. Autrichien.
Sculpteur sur bois.
Il fut maître en 1674.

SCHMIED Johann Chr.
XVIII^e siècle. Allemand.
Peintre.

SCHMIED Johann Matthäus. Voir SCHMIDT

SCHMIED Joseph
Né en 1816 à Vienne. XIX^e siècle. Autrichien.
Paysagiste.
Élève de l'Académie Royale.

SCHMIED Théo
Né en 1901 à Paris. XX^e siècle. Français.
Graveur.
Il était fils de François Louis Schmied.
Il a collaboré avec son père à l'édition de livres de bibliophilie. Il a gravé d'après les illustrations de son père.

SCHMIED Wolf. Voir SICHELSCHMIED

SCHMIEDEBERG Ludwig
Né vers 1796. Mort le 26 mars 1845 à Grandenz. XIX^e siècle. Allemand.
Dessinateur et lithographe.

SCHMIEDEBERG-BLUME Else von
Née le 10 avril 1876 à Worbis. XX^e siècle. Allemande.
Peintre de portraits, paysages.
Elle fut élève de l'Académie des Beaux-Arts de Leipzig et, à l'École des Beaux-Arts de Paris, de Lucien Simon.

SCHMIEDECKE Friedrich August
Né en 1784 à Leipzig. XIX^e siècle. Allemand.
Peintre.
Élève de J. E. Schenaus et de H. V. Schnorr de Carolsfeld.

SCHMIEDEL Michael
Né entre 1535 et 1540 à Geithain. Mort le 11 février 1591 à Geithain. XVI^e siècle. Allemand.
Peintre.
L'église paroissiale de Geithain garde de lui trois tableaux : *Le Christ à Gethsémani, L'Ascension d'Élie* et *La Résurrection des morts.*

SCHMIEDER Konrad
Né le 12 novembre 1859 à Ubelbach. Mort le 5 juillet 1898 à Mannheim. XIX^e siècle. Allemand.
Peintre de compositions religieuses, peintre de compositions murales.
Il travailla à Karlsruhe, où il peignit trois scènes de la vie de saint Jean Baptiste, dans l'église de Donaueschingen.

SCHMIEDER Samuel Friedrich
XVIII^e siècle. Allemand.
Peintre.
Quatre tableaux à l'huile représentant des vues de Ratisbonne sont devenus la propriété de cette ville.

SCHMIEDHUBER Mathias
XVIII^e siècle. Actif entre 1768 et 1785. Autrichien.
Sculpteur.

SCHMIEDT Hans David. Voir SCHMIED

SCHMIEDT Paul. Voir SCHMIDT

SCHMIEG Georg Friedrich ou Schmicht, Schmigd, Schmitt
XVIII^e siècle. Actif à Amorbach. Allemand.
Sculpteur et graveur sur bois.

SCHMIEGELOW Pedro Ernst Johann
Né le 17 juillet 1863 à Hambourg. XIX^e-XX^e siècles. Allemand.
Peintre de portraits, paysages, paysages urbains.
Il était actif à Fulda.
MUSÉES : LEIPZIG (Mus. d'Hist.) : *Place des Bouchers à Leipzig* – WÜRZBURG (Université) : dix petits paysages.

SCHMIEL Ernst
XIX^e siècle. Allemand.
Peintre sur porcelaine.
Il travailla à Berlin vers 1832.

SCHMIEL Julius
XIX^e siècle. Actif à Berlin. Allemand.
Peintre de genre, de portraits et de fleurs.
Il exposa de 1838 à 1842.

SCHMIELINGH Bruno. Voir SCHMELING

SCHMIETH Bertha
Née le 1^{er} février 1860 dans le Schleswig. XIX^e-XX^e siècles. Allemande.
Peintre de portraits.
Elle passa sa jeunesse à Jtzehoe, dans le Holstein. À l'âge de vingt-sept ans, elle vint se former à la peinture en France. En 1896, elle s'établit à Schwerin.

SCHMIGAÜS. Voir SMICHAUS

SCHMIGD Georg Friedrich. Voir SCHMIEG

SCHMILIPÄUS Georg Felix
XVII^e siècle. Actif à Chrudim en 1641. Éc. de Bohême.
Peintre.
Il a laissé des tableaux dans le style d'Albert Dürer.

SCHMIRGUELA Nicolas
Né en Bulgarie. XX^e siècle. Bulgare.
Sculpteur.

SCHMISCHEK. Voir SMISEK

SCHMISCHKE Julius
Né le 20 septembre 1890 à Parösken (district d'Eylau). XX^e siècle. Actif depuis 1921 au Brésil. Allemand.
Peintre de portraits, paysages.
Il fut élève de l'Académie des Beaux-Arts de Königsberg. En 1921, il quitta Königsberg pour s'établir à São Paulo.

SCHMIT Alvarus
XVIII^e siècle. Autrichien.
Peintre.
A laissé dans l'église de Tautendorf un tableau d'autel *Saint Thomas d'Aquin.*

SCHMIT Paul
XVII^e siècle. Travaillant à Paris vers 1650. Français.
Dessinateur et orfèvre.

SCHMITGEN Georg
Né en 1856 à Bernkastel (Moselland). Mort le 8 juin 1903 à Potsdam. XIX^e siècle. Allemand.
Peintre de paysages, marines.
Il fut élève des Académies des Beaux-Arts de Munich et de Berlin.
Il a peint les paysages de la Marche de Brandebourg et les marines des côtes de la Baltique et de Norvège.

SCHMITH Lucien Louis Jean Baptiste. Voir SCHMIDT

SCHMITHALS Hans
Né en 1878. XX^e siècle. Allemand.
Peintre, peintre de compositions murales, décorateur.
Il fut élève d'Hermann Obrist. Avec Franz von Stuck, Richard Riemerschmied, Fritz Endell, et son maître Obrist, il contribua à l'élaboration de la version germanique du style 1900.
Allant peut-être plus loin, Schmithals a poussé le développement sans fin de l'arabesque pour elle-même, jusqu'aux confins de l'abstraction. À ce titre, on a pu remarquer une parenté entre les premières abstractions graphiques de Franz Kupka et la version personnelle que Schmithals avait donnée du Jugendstil.
BIBLIOGR. : Marcel Brion : *La peinture allemande*, Tisné, Paris, 1959.
VENTES PUBLIQUES : NEW YORK, 18 mars 1976 : *Le feu* 1903, gche et fus. (43x33) : USD 2 100.

SCHMITHS Heinrich. Voir SCHMITZ

SCHMITSON Teutwart
Né le 18 avril 1830 à Francfort-sur-le-Main. Mort le 2 septembre 1863 à Vienne. XIX^e siècle. Allemand.
Peintre de sujets militaires, animaux.
Il étudia d'abord l'architecture et apprit lui-même jusqu'en 1854 le métier de peintre. Il travailla successivement à Düsseldorf, Karlsruhe (1856), à Berlin de 1858 à 1860, en Italie en 1861 et à Vienne à partir de 1861.
MUSÉES : BERLIN (Gal. Nat.) : *Transport de marbre à Carrare* – *Chevaux dans la Puszta* – *Pâturage* – HAMBOURG : *Capture de chevaux sauvages en Hongrie* – *La Vache du riche* – *La Vache du pauvre* – *Attelage de bœufs emballés* – KARLSRUHE : *Chevaux hon-*

grois, effarouchés par une charrette renversée – REICHENBERG : *Études de nus et d'animaux* – VIENNE (Gal. du XIXe siècle) : *Abreuvoir de chevaux.*

VENTES PUBLIQUES : PARIS, 1889 : *Chevaux tartares* : **FRF 1 800** – VIENNE, 29-30 oct. 1996 : *Manœuvre d'artillerie*, h/t (56x97,5) : **ATS 48 300.**

SCHMITT
XVIIIe siècle. Allemand.
Peintre de portraits.
Il a peint le portrait du prince *Dietrich de Anhalt Dessau* au château d'Oranienbaum, près de Dessau.

SCHMITT. Voir aussi SCHMIDT

SCHMITT Albert Félix
Né le 14 juin 1873 à Boston. XIXe-XXe siècles. Actif aussi en France. Américain.
Peintre de figures, figures mythologiques, paysages.
Il fut élève de l'École d'Art de Boston et poursuivit aussi sa formation à l'étranger. En France, il a travaillé à Biarritz et était membre de la Société Académique d'Histoire Internationale.
MUSÉES : BOSTON : *Sur le bord de la rivière* – PARIS (Mus. d'Orsay) : *Jeune fille blonde* – *Nymphe dansant* – PROVIDENCE (École de Dessin) – SAINT-LOUIS (City Art Mus.).

SCHMITT André
Né le 21 novembre 1888 à Strasbourg (Bas-Rhin). XXe siècle. Français.
Peintre.
Il étudia à Munich et à Paris.
MUSÉES : STRASBOURG.

SCHMITT August Ludwig
Né le 10 juin 1882 à Appenmühle, près de Karlsruhe. XXe siècle. Allemand.
Peintre de figures, portraits.
Il fut élève de Ludwig Dill et de Adolf Hölzel, probablement dans l'école privée de celui-ci où à l'Académie des Beaux-Arts de Stuttgart où il fut ensuite nommé. Il était actif à Möhringen.
MUSÉES : STUTTGART : *Portrait de l'artiste par lui-même.*

SCHMITT Balthasar
Né le 29 mai 1858 à Aschach. XIXe-XXe siècles. Allemand.
Sculpteur de statues, groupes, sujets religieux et allégoriques, peintre.
Il fut élève de Michaël Arnold à l'École de Dessin de Kissingen, de Syrius Eberle à l'Académie des Beaux-Arts de Munich, il étudia aussi à Nuremberg et, de 1889 à 1892 à Rome. Il était actif à Solln. À partir de 1906, il fut professeur à l'Académie de Munich. À Munich, il exécuta une statue colossale du peintre romantique Moritz Ludwig von Schwind, ainsi qu'une *Crucifixion avec Marie en prière* et le groupe de *La Justice*. À Würzburg, il créa la *Fontaine Kilian.*

SCHMITT Bartolomé
Né à Amberg. XIXe siècle. Allemand.
Peintre de paysages.
À partir de 1814, il fut actif à Munich.

SCHMITT Carl
Né le 6 mai 1889 à Trumbull. XXe siècle. Américain.
Peintre, graveur.
Il était actif à Norwalk (Connecticut).

SCHMITT Émile
Né à Mulhouse (Haut-Rhin). XIXe-XXe siècles. Français.
Peintre de paysages.
Il exposait à Paris, où il débuta au Salon de 1879, qui devient Salon des Artistes Français en 1881.

SCHMITT François
Né le 11 avril 1959 à Neuilly-sur-Seine (Hauts-de-Seine). XXe siècle. Français.
Peintre, artiste de performances. Abstrait-constructiviste.
Après son baccalauréat, obtenu en 1977, il fut élève, de 1980 à 1983, de l'École des Beaux-Arts de Paris, de 1983 à 1985, de celle de Nîmes.
Il participe à des expositions collectives : en 1985 à la Monnaie de Paris et à Nîmes ; 1986 Nîmes ; 1990 Düsseldorf, Kunstpalast ; 1992 Paris, *GS Art* – *Jeune création*, à l'École des Beaux-Arts ; etc. Il expose aussi individuellement : 1990 Paris, Espace Confluence ; 1996 Paris, galerie Lahumière.
En 1987, il a réalisé une performance personnelle, Place du Mar-

ché à Nîmes ; en 1989, il a été l'assistant de Claude Viallat pour une installation à Nîmes ; de Daniel Buren pour une installation à l'ARC, au Musée d'Art Moderne de la Ville de Paris. Il réalise des figures géométriques simples, au dessin préétabli et reporté textuellement sur la toile, les couleurs traitées en aplats. Il présente et dispose ses peintures en fonction de l'espace d'exposition. En polyptyques, les intervalles du mur entre les volets jouent le rôle de contre-formes.

SCHMITT Franz
Né le 26 septembre 1816 à Wolfstein (près de Kaiserslautern). Mort le 7 juillet 1891 à Frankenthal. XIXe siècle. Allemand.
Peintre.
Il fut l'élève de son frère Georg Philipp et de l'Académie de Munich. Il se consacra à la restauration de tableaux et fut professeur à l'École industrielle de Frankenthal.
MUSÉES : FRANKENTHAL : *Assiette d'étain avec des abricots et raisins* – HEIDELBERG : *Fraises et framboises* – *Étude de fruits* – *Le jardin du château à Heidelberg* – KARLSRUHE : *Erlenbach sur le Rhin* – MANNHEIM : *Portrait de l'artiste par lui-même dans une forêt* – *Citrouilles et tomates* – MUNICH : *Fruits.*

SCHMITT Georg
Né le 12 janvier 1840 à Offenbach. Mort le 21 avril 1898 à Offenbach. XIXe siècle. Allemand.
Lithographe.

SCHMITT Georg Friedrich. Voir SCHMIEG

SCHMITT Georg Philipp
Né en 1808 à Spesbach. Mort en 1873 à Heidelberg. XIXe siècle. Allemand.
Peintre.
Il était le frère de Franz et le père de Guido et Nathanael. Il étudia à Heidelberg avec Christian Xeller, et de 1825 à 1829 à l'Académie de Munich avec P. Cornelius, J. Schnorr von Carosfeld. Il se fixa à Heidelberg.
MUSÉES : DÜSSELDORF : *Portrait de l'artiste par lui-même* – HEIDELBERG : *Fiançailles du jeune Tobie* – *Jeune mendiant* – *Le myrte* – *Branche de cerisier en fleurs* – *Pommiers en fleurs* – *Pigeon ramier* – *Jean, Marie et Madeleine* – *Aquarelle* – *Vue sur la rive principale de Heidelberg* – *Porte Elisabeth au château de Heidelberg* – *Le jeune Schmitt peignant* – KARLSRUHE : *Branche de cerisier en fleur* – *Noli me tangere* – *Portrait d'enfant* – *Le château de Leiningen* – *Le château d'Heidelberg.*

SCHMITT Georgette
Née à Paris. XIXe-XXe siècles. Française.
Peintre de fleurs, aquarelliste.
Elle exposait au Salon de Paris, où elle débuta en 1880, devenant Salon des Artistes Français en 1881.

SCHMITT Gilberte
Née le 16 juin 1907 à Bordeaux (Gironde). XXe siècle. Française.
Peintre.
Elle fut élève de l'École des Arts Décoratifs de Paris. Elle exposait annuellement à Paris, au Salon de la Société Nationale des Beaux-Arts, dont elle était membre.

SCHMITT Guido Philipp
Né en 1834 à Heidelberg. Mort le 8 août 1922 à Miltenberg. XIXe-XXe siècles. De 1859 à 1896 actif en Angleterre. Allemand.
Peintre de figures, portraits, paysages, aquarelliste.
Il était fils de Georg Philipp Schmitt et frère de Nathanael. Il fut élève de son père. De 1859 à 1896, il était établi à Londres. Il se retira ensuite à Heidelberg.
À Londres, il eut une carrière de portraitiste estimé.
MUSÉES : HEIDELBERG : *Jeune fille à la fontaine* – *Seven Oaks dans le comté de Kent* – *Le jardin de l'artiste à Heidelberg* – *Le maître-maçon Kaspar Moog avec son enfant* – *Pomme*, aquar. – *Jeune fille lisant*, aquar.
VENTES PUBLIQUES : LONDRES, 20 fév. 1976 : *Le calvaire au bord de la route 1867*, h/t (44,5x56) : **GBP 2 600** – VIENNE, 18 sept 1979 : *Le jeune artiste*, h/t (61x46) : **ATS 100 000** – LONDRES, 12 mai 1993 : *Portrait d'un jeune enfant*, h/t (42x34,5) : **GBP 1 495.**

SCHMITT Hans
XVIIe siècle. Actif vers 1600. Allemand.
Sculpteur.
Il a sculpté en argile les statues de *Saint Michel* et de *Sainte Barbara* pour l'église de Munnerstadt.

SCHMITT Heinrich
Né le 5 juillet 1860 à Mayence. Mort le 1er mai 1921 à Buffalo.
XIXe-XXe siècles. Actif aux États-Unis. Allemand.
Sculpteur.

SCHMITT Heinrich Nikolaus
Né le 1er juillet 1796 à Bamberg. XIXe siècle. Allemand.
Graveur et lithographe amateur.
Il travailla à Garmisch. Il était le frère de Joseph.

SCHMITT Jakob Ludwig
Né le 11 octobre 1891 à Mayence. XXe siècle. Allemand.
Sculpteur de statues, figures, sujets religieux, sujets de genre.
Il était actif à Mayence. Il devint aveugle en 1914, à la suite d'une blessure de guerre.
À Mayence, il a réalisé *Le preneur de canards* à la fontaine du Marché au lin ; à Essen *Le joueur de boules* ; à la cathédrale de Francfort-sur-le-Main une *Statue de sainte Thérèse*.

SCHMITT Johann. Voir **SCHMIDT**

SCHMITT Johann Baptist
Né en 1768 à Mannheim. Mort le 6 décembre 1819 à Hambourg. XVIIIe-XIXe siècles. Allemand.
Paysagiste, peintre d'architectures et de décorations.
Le Musée de Hambourg conserve de lui une aquarelle : *Vue de Poppenbuttel*.

SCHMITT Johann Christian. Voir **SCHMIDT**

SCHMITT Johann Philipp
Né en 1815 à Colmar. XIXe siècle. Allemand.
Peintre.
Il fut élève de l'Académie de Munich jusqu'en 1838.

SCHMITT Josef
Né le 17 avril 1781 à Vienne. Mort le 10 août 1866 à Vienne.
XIXe siècle. Autrichien.
Graveur de monnaies.
A frappé en 1810 une médaille commémorant le *Mariage de Napoléon avec Marie-Louise*.

SCHMITT Joseph
XVIIIe siècle. Actif à Würzburg entre 1770 et 1790. Allemand.
Miniaturiste.

SCHMITT Joseph
Né le 21 mars 1790 à Bamberg. XIXe siècle. Allemand.
Graveur amateur.
Il travailla à Burgpreppach. Il était le frère de Heinrich Nikolaus.

SCHMITT Jozsef. Voir **SCHMIDT**

SCHMITT Karl. Voir **SCHMID**

SCHMITT Karl J.J.
Né le 24 juillet 1880 à Worms. XXe siècle. Allemand.
Peintre de paysages.
Il était actif à Worms.
MUSÉES : WORMS.

SCHMITT Konstantin ou **Schmidt**
Né le 13 juillet 1817 à Mayence. XIXe siècle. Actif à Darmstadt. Allemand.
Paysagiste.
Il travailla de 1837 à 1841 à l'Académie de Düsseldorf avec E. W. Pose, de 1842 à 1843 à Rome, ensuite à Darmstadt et de 1845 à 1854 à Pempelfort, près de Düsseldorf. Le Musée du château de Königsberg possède de lui un *Paysage de forêt*.

SCHMITT Louis
Né le 7 février 1807 à Genève. Mort le 28 juillet 1890 à Lyon (Rhône). XIXe siècle. Français.
Médailleur.
Élève de Pradier.

SCHMITT Nathanael
Né en 1847 à Heidelberg. Mort en 1918 à Karlsruhe. XIXe-XXe siècles. Allemand.
Peintre de portraits, paysages, architectures, natures mortes, fleurs.
Il était fils de Georg Philipp Schmitt et frère de Guido. Il fut élève de son père. De 1872 à 1880, il travailla à Rome ; de 1881 à 1886 à Sarrebruck ; il se fixa ensuite à Karlsruhe.
MUSÉES : KARLSRUHE : *Magnolias*.
VENTES PUBLIQUES : HEILBRONN, 3 déc. 1977 : *Portrait de jeune femme*, h/t (60x49) : DEM 4 500 – NEW YORK, 25 oct. 1989 : *Dame faisant l'aumône* 1874, h/t (78,7x59) : USD 24 200.

SCHMITT Noémie
Née à Sceaux (Hauts-de-Seine). XIXe-XXe siècles. Française.
Peintre de sujets mythologiques.
Elle exposait au Salon de Paris, où elle débuta en 1879.
Elle travailla surtout pour des éventails. Elle est peut-être identique à Noémie Schmitt, peintre de miniatures.

SCHMITT Noémie
Née à Paris. XIXe-XXe siècles. Française.
Peintre de miniatures.
Elle fut élève de Paul L.F. Schmitt, duquel elle était peut-être parente, de Gustave Surand et de Louis Béroud. Elle exposait régulièrement à Paris, au Salon des Artistes Français, obtenant en 1895 une mention honorable ; elle devint en 1896 sociétaire de ce salon et reçut une médaille de troisième classe ; elle obtint en 1900 une médaille de bronze pour l'Exposition Universelle.
Elle est peut-être identique à Noémie Schmitt, peintre de sujets mythologiques.

SCHMITT Otto Michael
Né le 1er janvier 1904 à Laufen. XXe siècle. Allemand.
Peintre de sujets religieux, peintre de compositions murales.
De 1924 à 1926, il fut élève de Robert Engels à l'École des Arts et Métiers de Munich ; de 1926 à 1932 de Franz Klemmer à l'Académie des Beaux-Arts. Il s'établit à Augsbourg.
Il a surtout décoré des églises.
MUSÉES : AUGSBOURG (Fonds mun.).

SCHMITT Paul Léon Félix
Né en 1856 à Paris. Mort en novembre 1902 à Paris. XIXe siècle. Français.
Peintre d'architectures, paysages, paysages d'eau, animaux.
Il fut élève d'Antoine Guillemet. Il exposa au Salon de Paris, à partir de 1879, puis Salon des Artistes Français. Il obtint une médaille de troisième classe en 1888, une médaille de bronze à l'Exposition Universelle de 1889.
Il peignit principalement des vues des bords de l'Oise et de Paris.
MUSÉES : AMIENS (Mus. de Picardie) : *Le baignade des Dames, à Dammarie-les-Lys* – CLERMONT-FERRAND – GRAY : *Notre-Dame de Paris* – PARIS (Mus. du Petit Palais) – PROVINS.
VENTES PUBLIQUES : PARIS, 20-21 nov. 1941 : *Vue sur Le Louvre et Saint-Gervais* : FRF 880 – PARIS, 13 juil. 1942 : *Le village* : FRF 360 – PARIS, 18 avr. 1951 : *Rue à Quimperlé* : FRF 4 600 ; *Bords de l'Oise* : FRF 3 800 ; *Église* : FRF 1 000 – ENGHIEN-LES-BAINS, 9 déc 1979 : *La rivière traversant la forêt*, h/t (101x74) : FRF 6 300 – PARIS, 3 juil. 1981 : *En bordure du hameau 1881*, h/t (37,5x55,5) : FRF 10 000 – REIMS, 17 juin 1990 : *La fenaison*, h/t (38x55) : FRF 8 000 – PARIS, 28 oct. 1990 : *Paysage*, h/t : FRF 9 000 – LE TOUQUET, 10 nov. 1991 : *Cheval et jeune poulain*, h/t (500x61) : FRF 14 000.

SCHMITT Stephan Wilhelm Josef
Né le 23 avril 1872 à Mayence. Mort le 29 novembre 1924 à Mayence. XIXe-XXe siècles. Allemand.
Peintre.
MUSÉES : MAYENCE – MAYENCE (Fonds mun., Archives).

SCHMITT Wilhelm
Né en 1831. Mort le 25 mars 1891 à Karlsruhe. XIXe siècle. Allemand.
Peintre de paysages animés, animalier.
VENTES PUBLIQUES : MUNICH, 21 juin 1994 : *Troupeau de bétail attendant pour s'embarquer sur le bac du lac de Constance 1883*, h/t (70x109,6) : DEM 20 700.

SCHMITT-SPAHN Karl Friedrich
Né le 14 octobre 1877 à Mannheim. XXe siècle. Allemand.
Peintre.
Il fut élève de Ludwig Schmid-Reutte et de Wilhelm Trübner à l'Académie des Beaux-Arts de Karlsruhe.

SCHMITTELI Daniel. Voir **SCHMIDELY**

SCHMITTER Hans Melchior. Voir **HUG**

SCHMITTNER Franz Leopold ou **Schmitner**
Né en 1703 à Vienne. Mort le 25 mars 1761 à Vienne. XVIIIe siècle. Autrichien.
Graveur.
Élève d'Andreas Schmutzer. Il a gravé les portraits de l'impératrice *Marie-Thérèse*, de l'empereur *François Ier*, du comte *Michael Althan* et du comte *Heinrich Auersperg*.

SCHMITTNER Johann Georg Melchior ou Schmidtner, Schmitner, Schmittmer, Schmiedtmer

Né en 1625. Mort en 1705 à Augsbourg. xvııᵉ siècle. Allemand.

Peintre de compositions religieuses.

Il termina son apprentissage en Italie et subit l'influence de Kager, Sandrart et Schönfeld.

SCHMITZ

xıxᵉ siècle. Allemand.

Peintre de portraits.

Il travaillait vers 1800. Il peignit aussi des miniatures.

Musées : Stockholm : *Portrait du général K. M. Klingstrom.*

SCHMITZ Antoine Guillaume

Né le 24 mai 1788 à Paris. xıxᵉ siècle. Français.

Peintre de genre et de portraits.

Élève de Gros. Entré à l'École des Beaux-Arts le 26 novembre 1813. Exposa au Luxembourg en 1830.

SCHMITZ Anton

Né le 2 juillet 1855 à Grimlinghausen (Rhénanie). xıxᵉ-xxᵉ siècles. Allemand.

Peintre animalier.

En 1876, il fut élève du peintre animalier Karl Friedrich Deiker à Düsseldorf, ville où il s'établit.

Ventes Publiques : Londres, 11 fév. 1994 : *Sanglier* 1889, h/t (27,3x21) : **GBP 3 910.**

SCHMITZ C. L.

xıxᵉ-xxᵉ siècles. Allemand.

Peintre de paysages d'eau.

Il était actif à Düsseldorf.

Ventes Publiques : Cologne, 15 oct. 1988 : *Paysage fluvial avec un village,* h/t (55x82) : **DEM 1 800** – Cologne, 20 oct. 1989 : *Lac en Suisse,* h/t (47x74) : **DEM 3 300** – Heidelberg, 11-12 avr. 1997 : *Lac de montagne à l'approche de l'orage,* h/t (65x96) : **DEM 4 600.**

SCHMITZ Carl Ludwig

Né en 1900. Mort en 1967. xxᵉ siècle. Américain.

Sculpteur de figures.

Ventes Publiques : New York, 25 sep. 1992 : *Danseuse,* bronze à patine noire (H. 104,1) : **USD 4 675.**

SCHMITZ D. A.

xvıııᵉ siècle. Hollandais.

Peintre.

Il travailla au xvıııᵉ siècle.

SCHMITZ Ernst

Né le 27 février 1859 à Düsseldorf. Mort en février 1917 à Munich. xıxᵉ-xxᵉ siècles. Allemand.

Peintre de genre, portraits, intérieurs, paysages.

Il fut élève de Franz Keller à Düsseldorf et de l'Académie des Beaux-Arts de cette ville. Il travailla à Karlsruhe, Fribourg-en-Brisgau, Stuttgart, Munich.

Ventes Publiques : Londres, 14 nov. 1969 : *Bords de rivière* : **GNS 390** – Vienne, 19 mai 1981 : *Une petite goutte,* h/pan. (19x14) : **ATS 130 000** – New York, 20 fév. 1992 : *Dans l'atelier,* h/t (69,2x95,3) : **USD 18 700** – New York, 19 jan. 1995 : *Portraits de Bavarois* 1908-1912, h/pan., une paire (21,6x15,9 et 18,1x14) : **USD 6 325.**

SCHMITZ F.

xvıııᵉ siècle. Hollandais.

Peintre.

SCHMITZ Ferdinand Josef

xvıııᵉ siècle. Allemand.

Peintre.

On cite de lui à l'Hôtel de Ville de Cologne le portrait d'*Everhard Melchior zum Putz.*

SCHMITZ Franz Hieronymus

xvıııᵉ siècle. Allemand.

Peintre.

Fils de Johann Jacob.

SCHMITZ Georg

Né le 6 mai 1851 à Düsseldorf. xıxᵉ-xxᵉ siècles. Allemand.

Peintre de paysages, marines.

De 1866 à 1870, il fut élève de l'Académie des Beaux-Arts de Düsseldorf. Il séjourna un certain temps à Berlin ; puis s'établit à Hambourg.

Musées : Krefeld.

Ventes Publiques : Londres, 25 mars 1981 : *Rivière gelée au crépuscule* 1903, h/t (73x98) : **GBP 1 200** – Londres, 18 juin 1993 : *Le Port de Hambourg* 1890, h/t (19,4x24,8) : **GBP 1 610.**

SCHMITZ Heinrich ou Schmidt, Schmiths, Smiths

Né en 1758 à Kaiserswerth. Mort le 23 juillet 1787 à Düsseldorf. xvıııᵉ siècle. Allemand.

Graveur.

Il étudia de 1773 à 1775 à l'Académie de Düsseldorf, puis quatre ans à Paris chez Wille. Il devint en 1782 graveur à la Cour de Düsseldorf. Il a gravé des planches pour le « Voyage pittoresque de la Suisse ».

SCHMITZ Hermann

Né en 1812 à Düsseldorf. xıxᵉ siècle. Allemand.

Peintre de genre et de portraits.

Élève de Hildebrandt. Il travailla à Düsseldorf jusqu'en 1870.

SCHMITZ J. H.

xvıııᵉ siècle. Allemand.

Peintre.

Le Musée de Wuppertal nous offre quatre de ses tableaux, représentant des vues du vieil Elberfeld de 1684, 1687, 1696 et 1741.

SCHMITZ Jean

xvııᵉ siècle. Actif à Genève en 1695. Suisse.

Sculpteur sur bois.

SCHMITZ Jean

xvıııᵉ siècle. Actif à Paris. Français.

Ébéniste.

À rapprocher de Joseph Schmitz.

SCHMITZ Johann Jacob

Né en 1724 à Cologne. Mort le 21 août 1810 à Cologne. xvıııᵉ-xıxᵉ siècles. Allemand.

Peintre.

Inscrit dans la Gilde des peintres de Cologne le 23 mars 1759. Le Musée de Cologne conserve de lui un *Portrait de sa femme,* et un *Portrait de Léopold Iᵉʳ.*

SCHMITZ Johann Josef

Né le 19 avril 1784 à Hanovre. xıxᵉ siècle. Allemand.

Peintre de paysages.

Élève de B. Wolff à Amsterdam. Il se rendit en 1816 à Java.

SCHMITZ Josef

xvıııᵉ siècle. Actif à Cologne en 1772. Allemand.

Peintre.

SCHMITZ Joseph

Mort avant 1782. xvıııᵉ siècle. Actif à Paris. Français.

Ébéniste.

Il devint maître en 1761. À rapprocher de Jean Schmitz.

SCHMITZ Jules Léonard

xıxᵉ siècle. Français.

Peintre de scènes de chasse, animaux.

Il exposa au Salon de Paris entre 1824 et 1850.

Ventes Publiques : Paris, 9 mai 1994 : *Cheval de course monté,* h/t (49x58) : **FRF 17 200.**

SCHMITZ Michael Hubert

Né en 1831 à Aix-la-Chapelle. Mort le 14 janvier 1898 à Aix-la-Chapelle. xıxᵉ siècle. Allemand.

Peintre sur verre.

Il a fait le portrait de *Pie IX,* conservé à la Bibliothèque du Vatican.

SCHMITZ Adolf Heinrich Gustav, appelé aussi Schmitz-Crolenburgh

Né le 4 juin 1825 à Darmstadt. Mort le 18 mars 1894 à Düsseldorf. xıxᵉ siècle. Allemand.

Peintre de paysages, illustrateur.

Il fut élève de E. Rauch. Il poursuivit sa formation artistique à l'Académie de Düsseldorf, à Anvers et à partir de 1851 à Francfort-sur-le-Main, où il termina à l'Institut Städel son grand tableau de *Canossa.* Il vécut à partir de 1860 à Düsseldorf. Son tableau très connu de *Feldberg, dans le Taunus* a été brûlé au cours d'un incendie en 1932 à Munich.

SCHMITZ Paul
Né en 1910 à Eupen. Mort en 1974 à Spa. xxᵉ siècle. Belge.
Peintre de scènes animées. Naïf.
Il était autodidacte. Il a illustré la vie paysanne et les paysages de son pays d'Eupen d'origine.
BIBLIOGR. : In : *Dict. biogr. illustré des artistes en Belgique depuis 1830*, Arto, Bruxelles, 1987.

SCHMITZ Peter Augustin
Originaire d'Anvers. xvIIᵉ-xvIIIᵉ siècles. Allemand.
Peintre de compositions religieuses.
Père de Johann Jacob. Il devint membre de la Gilde le 15 novembre 1719.
MUSÉES : COLOGNE (églises).

SCHMITZ Peter Joseph
xvIIIᵉ siècle. Actif entre 1759 et 1770. Allemand.
Peintre.
Il fut peintre à la Cour des princes électeurs de Cologne, Clément Auguste et Max Frédéric. Il s'inspira du cycle d'Eustache Le Sueur au Louvre en reproduisant dans un cycle de huit tableaux, à l'église des Chartreux de Cologne, *La Vie de saint Bruno.*

SCHMITZ Philipp
Né en 1824. Mort en 1887. xIXᵉ siècle. Actif à Düsseldorf. Allemand.
Peintre de portraits et de genre.
Il a surtout fait des portraits de fabricants et de marchands.
VENTES PUBLIQUES : COLOGNE, 30 mars 1979 : *L'anniversaire de papa*, h/t (85x69) : **DEM 10 000.**

SCHMITZ Richard Ferdinand
Né le 24 octobre 1876 à Gonzenheim (Taunus). xxᵉ siècle. Allemand.
Peintre de paysages.
Il fut élève du paysagiste Richard Kaiser à Munich. Il était établi à Munich.
MUSÉES : KASSEL – MUNICH.

SCHMITZ-CROLENBURGH. Voir **SCHMITZ Adolf Heinrich Gustav**

SCHMITZBERGER Hans
xvIIᵉ siècle. Autrichien.
Tailleur de pierres.

SCHMITZBERGER Josef
Né le 28 janvier 1851 à Munich. xIXᵉ-xxᵉ siècles. Allemand.
Peintre animalier, de paysages animés, sujets de chasse.
MUSÉES : MUNICH (Pina.) : *Solitude dans la montagne.*
VENTES PUBLIQUES : COLOGNE, 22 oct. 1965 : *Les biches* : **DEM 3 300** – NEW YORK, 7 oct. 1977 : *Chiots*, h/t (44x59) : **USD 3 250** – SAN FRANCISCO, 24 juin 1981 : *Chats et Chatons*, h/t (75x102) : **USD 5 500** – VIENNE, 16 mai 1984 : *Cerf dans un paysage de neige*, h/t (150x130) : **ATS 60 000** – LONDRES, 25 mars 1988 : *Les Inséparables*, h/t (44x53,5) : **GBP 6 600** – NEW YORK, 15 fév. 1994 : *Épagneul rapportant un canard*, h/t (62,9x87,6) : **USD 8 050** – MUNICH, 21 juin 1994 : *Cerf dans une clairière enneigée*, h/t (128,5x105) : **DEM 4 025** – LONDRES, 21 nov. 1997 : *Chamoix dans un paysage montagneux hivernal*, h/t (106,4x140,3) : **GBP 5 175.**

SCHMOL Johann
xvIᵉ siècle. Allemand.
Peintre.
Donné sous cette forme par un annuaire de ventes publiques.
VENTES PUBLIQUES : HAMBOURG, 29 mars 1951 : *Portrait en buste de Frédéric le Sage* : **DEM 2 500.**

SCHMOLL Georg Friedrich ou **Schmohl**
Originaire de Ludwigsburg. Mort le 24 avril 1785 à Urdorf (près de Zurich). xvIIIᵉ siècle. Allemand.
Dessinateur de portraits, miniaturiste et graveur.
Il accompagna Lavater en 1774 dans son voyage à Ems et épousa du reste la sœur de celui-ci en 1776. Il fit de nombreux dessins pour le *Physiognomonie* de Lavater, et dessina plusieurs portraits de *Goethe*, de son père et de sa mère.

SCHMOLL VON EISENWERTH Karl
Né le 18 mai 1879 à Vienne. Mort en 1947 à Stuttgart. xxᵉ siècle. Actif en Allemagne. Autrichien.
Peintre de genre, figures, dessinateur, illustrateur, affichiste, graphiste. Art-nouveau.
Dans la *Künstlerkolonie* de Darmstadt, il reçut d'abord les conseils de Richard Hölscher. En 1898, il fut élève de Paul Höc-

ker, puis de Ludwig von Herterich à l'Académie des Beaux-Arts de Munich. En 1902, en compagnie de Paul Klee, il poursuivit sa formation en Italie, à Rome. Ensuite, il séjourna à Paris. Il épousa la fille du peintre Emil Reynier. De 1905 à 1907, il enseigna à Munich, puis il se fixa à Stuttgart, où il fut professeur à la Technische Hochschule, dont il devint directeur de 1927 à 1929.
Il collabora à des parutions : *Ver Sacrum* et *Zeitung der 10. Arlee in Litauen.* Il a illustré les *Jahreszeiten* de Dauthendey. il a dessiné des ex-libris, des calendriers, des publicités, notamment pour le cognac *Jacobi*, des affiches, notamment pour une fête des artistes de Munich. En tant que peintre, il fut influencé par le « Jugendstil », floral et symboliste, de Franz von Stuck.
BIBLIOGR. : Marcus Osterwalder, in : *Dictionnaire des illustrateurs 1800-1914*, Ides et Calendes, Neuchâtel, 1989.
MUSÉES : DARMSTADT : *Italienne* – MANNHEIM 5MUS.) : *La promenade* – STUTTGART : *Chez la vieille dame.*

SCHMÖLZ Johann Christoph. Voir **SCHMELZ**

SCHMOLZE Karl Hermann ou **Schmolzé**
Né en 1823 à Zwei-Brücken (Deux-Ponts). Mort en 1861 à Philadelphie. xIXᵉ siècle. Depuis 1848 actif aux États-Unis. Franco-Allemand.
Peintre de genre, graveur, illustrateur.
Il acquit sa formation pendant trois ans à Metz. En 1941, il se rendit à Munich ; en 1848 en Amérique, en passant par Paris et Londres.
Pendant son séjour à Munich, il collabora aux *Fliegende Blätter.* Il était aussi poète.
VENTES PUBLIQUES : MUNICH, 15 mars 1984 : *Intérieur rustique avec théâtre de marionnettes* 1842, h/t (60x67) : **DEM 5 500.**

SCHMON Johann Baptist ou **Schmonn**
xvIIIᵉ siècle. Actif à Augsbourg. Allemand.
Peintre.
Il a traité des sujets religieux. Il peignit surtout sur verre.

SCHMOZER. Voir **SCHMUTZER**

SCHMÜCK Emilie. Voir **SCHMÄCK**

SCHMUCKER Andreas ou **Schmuker**
Né vers 1575 à Stein-sur-le-Rhin. Mort le 23 novembre 1650 à Stein-sur-le-Rhin. xvIIᵉ siècle. Suisse.
Peintre.
Il fut élève du peintre verrier Marx Grimm à Schaffhouse de 1589 à 1592. Il a peint en 1615 la façade du *Bœuf rouge* à Stein, sur laquelle il représenta l'arche de Noé.

SCHMUCKER Augustin
Mort en 1539. xvIᵉ siècle. Actif à Augsbourg. Allemand.
Peintre.

SCHMUCKER Felix
Mort avant août 1620 à Augsbourg. xvIIᵉ siècle. Actif à Augsbourg. Allemand.
Graveur au burin.

SCHMUCKER Joseph
Mort le 26 août 1623. xvIIᵉ siècle. Actif à Stein-sur-le-Rhin. Suisse.
Peintre verrier.

SCHMUD Tomas. Voir **SCHMUTH Tomas Valentin**

SCHMURR Wilhelm
Né le 1ᵉʳ mars 1878 à Hagen (Westphalie). Mort en 1959. xxᵉ siècle. Allemand.
Peintre de figures, portraits, paysages, natures mortes.
Il fut élève de K.F. Eduard von Gebhardt et Claus Meyer à l'Académie des Beaux-Arts de Düsseldorf. Il était actif à Düsseldorf, où, à partir de 1927, il fut professeur à l'Académie.

Schmür

MUSÉES : DORTMUND : deux œuvres – DÜSSELDORF : quatre œuvres.
VENTES PUBLIQUES : COLOGNE, 16 juin 1978 : *Maternité*, past. (162x111) : **DEM 4 500** – COLOGNE, 17 mars 1978 : *Nature morte aux pommes de terre*, h/cart. (64x99) : **DEM 4 000.**

SCHMUTH Anton
Mort le 7 mars 1795 à la. xvIIIᵉ siècle. Tchécoslovaque.
Peintre.
On le trouve à la cour de Prague.

SCHMUTH Tomas Valentin ou **Schmud, Smuth**
Mort le 29 juin 1749. xvIIIᵉ siècle. Autrichien.

Peintre.
Il travaillait à Prague.

SCHMUTZ Franz
Né en 1729. Mort le 15 septembre 1795 à Vienne. XVIIIe siècle.
Actif à Vienne. Autrichien.
Sculpteur.

SCHMUTZ Gustave
Né à Colmar. Allemand.
Peintre de compositions religieuses, fleurs et fruits.
Le Musée de Colmar conserve de lui *Pivoines* et une *Sainte Famille* d'après André del Sarte.

SCHMUTZ J. Johann Rudolph
Né le 2 janvier 1670 à Regensberg. Mort en 1715 à Londres.
XVIIe-XVIIIe siècles. Suisse.
Peintre d'histoire et de portraits.
Élève de Mathias Fuessli. Il fit d'abord de la peinture d'histoire puis se consacra au portrait. Il vint à Londres à l'époque de la grande renommée de Kneller et imita le style de ce maître. Le Musée de Zurich conserve de lui *Portrait d'un Maure.*

SCHMUTZER
XVIIIe siècle. Suisse.
Peintre de portraits.
La Bibliothèque municipale de Saint-Gall conserve de lui *Portrait du bourgmestre Zublin.*

SCHMUTZER Adam Johann ou Schmuzer
Né en 1680 à Vienne. Mort en 1739. XVIIIe siècle. Autrichien.
Graveur.
Il a travaillé en collaboration avec Andreas et Joseph Schmutzer.
Il grava surtout des reproductions.

SCHMUTZER Andreas ou Schmuzer
Né en 1700 à Vienne. Mort en 1740. XVIIIe siècle. Autrichien.
Graveur.
Père de Jakob Mathias S. le Jeune. A travaillé en collaboration avec Adam Johann et Joseph S. Il grava surtout des reproductions.

SCHMUTZER Anton Christoph ou Schmozer
Né le 11 juin 1756 à Innsbruck. XVIIIe siècle. Autrichien.
Peintre et graveur au burin.
A décoré les églises de Stams et de Villnös.

SCHMUTZER Carl
XVIIIe siècle. Actif à Eggenbourg. Autrichien.
Sculpteur.
Il travailla à Znaim en 1778.

SCHMUTZER Ferdinand, l'Aîné
Né en 1833 à Vienne. Mort en avril 1915 à Vienne. XIXe-XXe siècles. Autrichien.
Sculpteur d'animaux.
Son père Vincent Schmutzer était sculpteur ; lui-même était le père de Ferdinand Schmutzer le Jeune. En 1849-1850, à l'Académie des Beaux-Arts de Vienne, il fut élève de Franz Bauer.

SCHMUTZER Ferdinand, le Jeune
Né en 1870 à Vienne. Mort en 1928 à Vienne. XIXe-XXe siècles. Autrichien.
Peintre de genre, graveur.
Il fut élève du graveur William Unger à l'Académie des Beaux-Arts de Vienne. En 1894, il remporta le Prix National. Il passa deux ans à se perfectionner en Hollande, puis revint se fixer à Vienne.
Il a produit environ trois cents gravures.
VENTES PUBLIQUES : HEIDELBERG, 13 oct 1979 : *Vue de Rothenburg avec le double pont*, pl. et lav. (69x90) : DEM 2 700 – VIENNE, 16 nov. 1983 : *Conseil maternel* 1894, h/pan. (98x75) : ATS 60 000 – LONDRES, 25 juin 1985 : *Sigmund Freud* 1926, craie noire, reh. de blanc/pap. gris (40,2x29,3) : GBP 1 100 – LONDRES, 8 oct. 1986 : *Vue de la forteresse de Dürnstein sur le Danube*, h/t (60x82) : GBP 3 800.

SCHMUTZER Jakob Christoph ou Schmozer
Né le 23 juillet 1761 à Innsbruck. Mort le 1er juin 1805 à Innsbruck. XVIIIe siècle. Autrichien.
Peintre.

SCHMUTZER Jakob Mathias, le Jeune ou Schmuzer
Né en 1733 à Vienne. Mort en 1811 à Vienne. XVIIIe-XIXe siècles. Autrichien.
Peintre d'histoire, sujets mythologiques, compositions religieuses, scènes de genre, portraits, graveur, dessinateur.

Fils d'Andreas Schmutzer. Après avoir travaillé à Vienne avec Donner, il fut élève de Wille à Paris. Il fut, à Vienne, directeur de l'Académie fondée par Marie-Thérèse.
VENTES PUBLIQUES : PARIS, 21-23 nov. 1927 : *Paysage près de Fesendorf*, lav. : FRF 160 – PARIS, 24 juin 1929 : *Tête d'homme*, dess. : FRF 80 – MUNICH, 29 oct. 1985 : *Portrait d'homme*, sanguine (56x40) : DEM 2 200 – NEW YORK, 11 jan. 1989 : *Jeune homme endormi assis sur des rochers*, sanguine (43,6x56,7) : USD 4 400 – NEW YORK, 9 jan. 1996 : *Portrait d'homme, présumé Joseph Haydn*, craie noire (24,1x19,1) : USD 2 300.

SCHMUTZER Jakob Philipp ou Schmozer
XVIIIe siècle. Actif à Augsbourg. Autrichien.
Stucateur.

SCHMUTZER Johann
Né en 1783. Mort le 30 mai 1845 à Vienne. XIXe siècle. Autrichien.
Sculpteur.

SCHMUTZER Johann Georg. Voir SCHMUZER

SCHMUTZER Johann Michael ou Schmozer
Né le 11 juin 1764 à Innsbruck. XVIIIe siècle. Actif à Innsbruck. Autrichien.
Peintre.

SCHMUTZER Josef I ou Schmozer
Né le 4 décembre 1714 à Innsbruck. Mort le 5 juin 1770 à Innsbruck. XVIIIe siècle. Autrichien.
Peintre.

SCHMUTZER Josef II ou Schmozer
Né en 1749 à Innsbruck. Mort le 10 novembre 1808 à Innsbruck. XVIIIe siècle. Autrichien.
Peintre de portraits.
Fils de Joseph I.
MUSÉES : VORARLBERG (Mus. prov.) : *Portrait de Peter Leone et de sa femme – Portrait d'Anna Atzger.*

SCHMUTZER Josef Michael ou Schmozer
XVIIIe siècle. Autrichien.
Peintre.

SCHMUTZER Joseph ou Schmuzer
Né en 1683 à Vienne. Mort en 1740. XVIIIe siècle. Autrichien.
Graveur.
A travaillé en collaboration avec Adam Johann et Andreas S. Il grava surtout des reproductions.

SCHMUTZER Joseph
Né en 1806 à Vienne. Mort en 1837. XIXe siècle. Autrichien.
Peintre et lithographe.
Élève de l'Académie de Vienne. Il a gravé d'excellentes lithographies d'après les vieux maîtres allemands.

SCHMUTZER Matthias
XVIIIe siècle. Actif à Vienne. Autrichien.
Miniaturiste.

SCHMUTZER Matthias
Né le 11 mai 1752 à Vienne. Mort le 19 juin 1824 à Vienne. XVIIIe-XIXe siècles. Autrichien.
Peintre de fleurs et fruits.
Il fut maître de dessin à la Cour et distingué botaniste.

SCHMUTZER Sigmund Ignaz ou Schmozer
Né le 5 juillet 1712 à Innsbruck. Mort le 25 février 1768 à Innsbruck. XVIIIe siècle. Autrichien.
Peintre.

SCHMUTZLER Leopold
Né le 28 mars 1864 à Mies. Mort en 1941 à Munich. XIXe-XXe siècles. Actif en Allemagne. Autrichien.
Peintre d'histoire, de genre, figures, portraits.
Il fut élève de l'Académie des Beaux-Arts de Vienne et de Otto Seitz à l'Académie de Munich. Il travailla à Rome, Paris, New York et se fixa à Munich, où il adhéra au régime nazi dans les années trente.

Li Schmuzler

BIBLIOGR. : In : Catalogue de l'exposition *Les Années trente en Europe. Le temps menaçant*, musée d'Art moderne de la ville, Paris musées, Flammarion, Paris, 1997.
MUSÉES : BUDAPEST : *Salomé* – NUREMBERG : *Portrait d'une dame*.
VENTES PUBLIQUES : NEW YORK, 12 mars 1908 : *Retour du baptème* : USD 950 – LONDRES, 29 avr. 1911 : *Un visiteur bienvenu* 1890 : **GBP 44** – COLOGNE, 15 mars 1968 : *Portrait de jeune fille* : **DEM 4 000** – VIENNE, 15 nov. 1972 : *Portrait de femme* : **ATS 15 000** – COLOGNE, 12 nov. 1976 : *Gitane à la guitare*, h/t (92x72) : **DEM 3 500** – MUNICH, 26 oct. 1978 : *La joueuse de guitare*, h/cart. (91x68) : **DEM 5 000** – LONDRES, 7 mai 1980 : *Portrait d'une Bohémienne*, h/t (87,5x65,5) : **GBP 1 200** – MUNICH, 6 nov. 1981 : *Qui est la plus belle ?*, h/pan. (107x76) : **DEM 5 500** – BRÊME, 22 oct. 1983 : *La Marchande de fleurs*, h/t (95x66) : **DEM 6 000** – NEW YORK, 30 oct. 1985 : *Le nouveau-né*, h/t (63,5x82,2) : **USD 13 000** – NEW YORK, 26 fév. 1986 : *La demande en mariage interrompue* 1889, h/t (69,2x91,4) : **USD 18 000** – NEW YORK, 25 mai 1988 : *Liberté*, h/cart. (97,2x76,2) : **USD 4 950** – COLOGNE, 20 oct. 1989 : *Portrait d'une petite fille et de sa poupée*, h/t (99x73) : **DEM 4 800** – NEW YORK, 23 oct. 1990 : *Les compliments au bébé*, h/t (82,6x69,9) : **USD 11 000** – LONDRES, 17 mai 1991 : *Beauté vénitienne*, h/cart. (88,8x61,3) : **GBP 3 300** – MUNICH, 12 juin 1991 : *Beauté vénitienne*, h/t (99x73) : **DEM 6 600** – NEW YORK, 19 fév. 1992 : *La porteuse d'eau*, h/t (95,5x69,5) : **USD 6 600** – NEW YORK, 20 fév. 1992 : *Bonheur familial*, h/t (76,8x94) : **USD 27 500** – MUNICH, 22 juin 1993 : *Jeune femme lisant un billet*, h/t (79x57) : **DEM 5 750** – LONDRES, 11 fév. 1994 : *Carmen*, h/t (98,6x74,5) : **GBP 6 325** – LONDRES, 31 oct. 1996 : *Jeune femme jouant de la lyre*, h/cart. (98x78) : **GBP 2 875** – LONDRES, 11 juin 1997 : *La Danseuse flamenco*, h/t (179x107) : **GBP 11 500**.

SCHMUZ-BAUDIS Théo ou Schmuz-Baudiss

Né le 4 août 1859 à Herrnhut (Saxe). XIXe-XXe siècles. Allemand.
Peintre, dessinateur.
Il fut élève de Wilhelm von Lindenschmit. Il collabora d'abord à la *Jugend*, et travailla à la Manufacture de porcelaine de Berlin, dont il devint le directeur.
Ses travaux de céramique se distinguent par l'éclat des couleurs.

SCHMUZER Adam, Johann, Andreas, Jakob, Joseph, Mathias. Voir SCHMUTZER

SCHMUZER Johann Georg

XIXe siècle. Autrichien.
Sculpteur.

SCHNAAR Heinrich Wilhelm

Né le 23 avril 1820 à Elberfeld (Rhénanie). Mort le 1er février 1914 à Urdenbach. XIXe-XXe siècles. Allemand.
Peintre de paysages.

SCHNAARS Alfred

Né le 19 mars 1875 à Hambourg. Mort en 1926 sans doute à Francfort-sur-le-Main (Hesse). XXe siècle. Allemand.
Peintre.
Il fut élève de Weishaupt, Thoma et Trubner.

SCHNABEL Andreas

Mort vers 1815 à Starnberg. XIXe siècle. Actif à Munich. Allemand.
Peintre.
Il a traité des sujets religieux et peint des portraits et des scènes populaires.

SCHNABEL Daisy, dite Day, née Talberg

Née en 1898 à Vienne (Autriche). Morte le 6 mars 1991 à Paris. XXe siècle. Active aux États-Unis et en France. Autrichienne.
Sculpteur. Tendance abstraite.
Elle étudia la peinture à l'Académie des Beaux-Arts de Vienne entre 1915 et 1918, poursuivit sa formation à Berlin et Florence. Après son mariage avec Oscar Schnabel, elle séjourna en Hollande pendant trois ans. Elle y étudia l'architecture et surtout la sculpture avec Barend Jordaens. Fixée ensuite à Paris à partir de 1932, elle continua son travail de sculpteur dans les ateliers de Gimond, Malfray et Zadkine. Aux États-Unis pendant la Seconde Guerre mondiale, elle se lia d'amitié avec Lipchitz, Jak-

son Pollock et Lassow. Elle revint en France en 1946 où elle fut introduite dans le cercle d'artistes comme Schneider, Soulages, Gilioli, Schöffer et Brancusi.
Elle figura à Paris dans des expositions de groupe, notamment au Salon de Mai, au Salon des Réalités Nouvelles à partir de 1956, au Salon de la Jeune Sculpture, et aux Salons de Sculpture contemporaine au Musée Rodin. La célèbre galeriste new-yorkaise Betty Parsons organisa trois expositions personnelles de ses œuvres, en 1946, 1951 et 1957. Elle exposa également en 1963 au Palais des Beaux-Arts de Bruxelles, en 1968 au Centre Culturel Américain de Paris.
Ses œuvres ne se soucient ni de distinction entre abstrait et figuration, ni entre organique et géométrique. En 1942, elle réalise une *Tête d'homme* fortement stylisée, puis une série de petites sculptures aux formes organiques, en rondeur, à la matière rugueuse. Après 1953, elle réalisa des reliefs expressifs et baroques, à partir de matériaux métalliques de rebut, de vieilles carcasses de voitures. En 1964-1965, elle revint à une conception plus organisée de l'espace, à base de pièces orthogonales ou courbes, harmonieusement emboîtées les unes aux autres. Les *Labyrinthes*, de 1963, accentuèrent ce retour à un certain constructivisme, non exclusif de lignes symboliques, de proportions mesurées, évocatrices de la présence humaine. Un retour à la figuration est à nouveau perceptible dans les années quatre-vingt.

BIBLIOGR. : Herta Wescher, in : *Nouveau Dictionnaire de la sculpture moderne*, Hazan, Paris, 1970.
VENTES PUBLIQUES : PARIS, 10 mai 1994 : *Mère éternelle* 1942, bronze (28x15) : **FRF 30 000** ; *Pagode* 1957, bronze (29x20x12,5) : **FRF 15 000** ; *La mouche* 1948, bronze (30x24x11) : **FRF 10 500**.

SCHNABEL Heinrich

XIXe-XXe siècles. Allemand.
Peintre.
Il a participé, avec Erslöh, Kandinsky, Kublin, Jawlensky, Gabriele Münter... à la fondation de la Nouvelle Association des Artistes de Munich (NKVM).

SCHNABEL Johann, l'Ancien

Né le 5 août 1603 à Cobourg. Mort le 27 novembre 1679 à Cobourg. XVIIe siècle. Allemand.
Peintre.

SCHNABEL Johann Hans, le Jeune

Né le 15 octobre 1642 à Cobourg. Mort le 27 février 1709 à Cobourg. XVIIe siècle. Allemand.
Peintre, graveur.
Il travaillait à Cobourg en 1688. Il grava de nombreuses médailles et fut également architecte.

SCHNABEL Johann Franz ou Schnabl

Mort le 30 octobre 1724 à Munich. XVIIe-XVIIIe siècles. Actif à Munich vers 1694. Allemand.
Dessinateur et miniaturiste.

SCHNABEL Julian

Né en 1951 à New York. XXe siècle. Américain.
Peintre de figures, portraits, paysages, paysages animés, natures mortes. Citationniste.
Sa famille s'établit au Texas en 1965. Il étudie, entre 1969 et 1972, à l'Université de Houston, suit, de 1973 à 1974, l'Independant Study Program du Whitney Museum à New York. Il se lie d'amitié avec les artistes Ross Bleckner et David Diao. Il se fixe à New York en 1976. Cette même année, Julian Schnabel visite l'Europe pour la première fois, séjourne en Italie en 1977, retourne en Europe l'année suivante notamment en Espagne. Dès 1980, Schnabel, consacré « nouvelle star » de la peinture, acquiert une renommée internationale.
Il participe à de très nombreuses expositions collectives depuis 1971, dont : 1980, *Tendances actuelles de l'art américain*, galerie Templon, Paris ; 1980, Biennale de Venise ; 1981, 1983, Whitney Biennal, New York ; 1982, *Issues : New Allegory*, Institute of Contemporary Arts, Boston ; 1982, *60/80 : Attitudes, Concepts, Images*, Stedelijk Museum, Amsterdam ; *The new Art*, Tate Gallery, Londres ; 1983, *New Image, Pattern and Decoration*, Kalamazoo Institute of the Arts, Los Angeles ; 1984, *Légendes*, Capc Musée d'Art Contemporain, Bordeaux ; 1985, Nouvelle Biennale de Paris ; 1985, *Carnegie International 85*, Museum of Art, Carnegie Institute, Pittsburg ; 1987, *Post-Abstract Abstraction*, The Aldrich Museum of Contemporary Art, Ridgefield ; 1993, *American Art in the 20th Century : Painting and Sculpture*, Martin-Gropius-Bau, Berlin, et Royal Academy of Arts, Londres.

Il montre ses œuvres dans de nombreuses expositions personnelles, dont : 1976, Contemporary Arts Museum, Houston (première exposition personnelle) ; 1978, galerie December, Düsseldorf ; 1979, 1982, Mary Boone Gallery, New York ; 1980, 1982, 1983, 1984, 1985, galerie Bruno Bischofberger, Zurich ; 1981, Mary Boone-Leo Castellies, New York ; 1981, Kunsthalle, Basel ; 1982, Stedelijk Museum, Amsterdam ; 1982, Tate Gallery, Londres ; 1983, Leo Castelli, New York ; 1983, 1995, Daniel Templon, Paris ; 1983, 1985, 1988, Waddington Galleries, Londres ; 1984, 1986, The Pace Gallery, New York ; 1987, Galeries contemporaines, Musée National d'Art Moderne, Paris ; 1987, 1988, galerie Yvon Lambert, Paris ; 1986-1988, *Julian Schnabel : Paintings 1975-1986*, exposition itinérante : Whitechapel Art Gallery (Londres), puis Paris, Düsseldorf, New York, San Francisco, Houston ; 1989-1990, *Works on paper 1975-1988*, exposition itinérante : Museum für Gegenwartskunst (Basel), puis : Nîmes, Munich, Bruxelles, Édimbourgh, Chicago ; 1988, Cuartel del Carmen de Séville ; 1989, Capc Musée d'art contemporain, Bordeaux ; 1996 Château de Chenonceau (France).

Attiré par la permanence temporelle et symbolique du passé et l'histoire des formes artistiques qui lui est associée, Schnabel rapporte de ses voyages en Europe des peintures où domine la citation qui restera une caractéristique fondamentale de sa pratique et, pendant quelques années, une manière particulière de peindre. À Barcelone, il découvre, en effet, les architectures baroques de Gaudi comme son utilisation des azulejos et des mosaïques. Dans son travail, il colle alors à la surface de panneaux de bois des assiettes et pots cassés en faïence : repeint parfois abondamment dessus en dessinant d'un trait sûr dans ce relief des figures au modelé chaotique (*Blue Nude with Sword*, 1979-1980), manifestant par la suite son intérêt pour des matériaux et supports de plus en plus variés. Il n'est pas rare ainsi de rencontrer dans sa production du bois de cerf, des objets en bronze coulé, de la fourrure, du velours, des couvertures, des débris, des toiles de bâches, de la pâte à modeler, du plâtre... D'un style peut-être aisément qualifié d'hétéroclite, son art fait intervenir toutes sortes d'objets : des crucifixions, des personnages peints à l'envers, des saints, des images de magazines, de multiples citations picturales (Baselitz, Polke, Gaudi, Beuys, Munch, Beckmann, Blinky Palermo, Le Caravage...), de non moins nombreuses références littéraires (Ignace de Loyola, curé d'Ars, Dostoïevski, Baudelaire, Artaud, Kafka...), des signes abstraits, des aplats de couleur, des taches, des styles éclectiques (antiquité, classicisme, baroque, symbolisme, bad painting, expressionnisme abstrait...). Les figures phalliques des toiles de 1984-1985 relèvent ensuite d'une inspiration primitiviste de même que la série « mexicaine » de 1986. Entre temps, depuis 1983, il a abordé la sculpture, proposant comme à son habitude des pièces monumentales en bronze (*Balzac*, 1983). Vers 1987-1988, un curieux « déchargement » s'opère dans la peinture de Schnabel au profit d'un travail plus aérien sur le signe et la lettre. Le peintre ici représente moins qu'il ne se remémore ou n'adresse des pensées (*I Hate to think*, 1988) ou encore des hommages en maniant la symbolique des mots ou demi-mots qui se croisent, proches parfois de l'idéogramme : notamment son hommage à l'écrivain William Gaddis (série *Reconocimientos* présentée en 1988 au Cuartel del Carmen de Séville).

Julian Schnabel est, avec David Salle et Eric Fischl, un des représentants américains de ce retour à la peinture caractéristique des années quatre-vingt. À rebours du formalisme moderniste et du conceptualisme qui ont imprégné les années soixante et soixante-dix, particulièrement aux États-Unis, Schnabel affirme avec force, en des formats parfois immenses issus de la tradition de l'expressionnisme abstrait, et en des termes surchargés, la vitalité de la peinture qu'une pratique analytique de l'art disait moribonde, sinon morte. La soudaine intrusion sur la scène artistique mondiale de cet artiste qui peint « des sentiments qui giclent » a tôt fait de provoquer critiques et moult débats dans une époque imprégnée d'idéologie post-moderniste. « Je suis ma mémoire. Je transpose dans mon travail ce qui m'arrive », souligne encore Schnabel qui applique ce principe à la lettre et sans retenue. Peinture généreuse et impulsive, à regarder et à lire sur le mode associatif, elle force vers la vision d'un inconscient collectif fantasmé, où l'« état d'inquiétude angoissée » domine. Par delà ses performances formelles indéniables, cette peinture voyante semble se situer dans une approche somme toute traditionnelle de l'artiste, témoin d'un monde fragmenté dans le cas présent, de l'artiste démiurge, dont justement toute une épopée moderne a voulu mettre en cause l'idéalisme. ■ Christophe Dorny

BIBLIOGR. : In : Catalogue de la Nouvelle Biennale, Paris, 1985 – B. Ceysson, B. Blistène, A. Cueff, W. Dickhoff, T. Mc Evilley : *Julian Schnabel, Œuvre 1975-1986*, Edition du Centre Georges Pompidou, Paris, 1987 – Donald Kuspit : *L'impresario maniériste de l'Apocalypse*, in : *Artstudio*, n° 11, Paris, Hiver 1988 – Schnabel, catalogue de l'exposition, Capc Musée d'art contemporain, Bordeaux, 1989 – Jörg Zutter : *Julian Schnabel. Works on paper 1975-1988*, Munich, 1990 – Olivier Kaeppelin : *Connexions, combinaisons, rimes*, in : *Artstudio*, n° 23, Paris, Hiver 1991.

MUSÉES : AIX-LA-CHAPELLE (Mus. Ludwig) – AMSTERDAM (Stedelijk Mus.) – LOS ANGELES (Mus. of Mod. Art) – MARSEILLE (Mus. Cantini) : *Peinture sur carton plastifié* 1988 – NEW YORK (Whitney Mus. of American Art) – PARIS (Mus. Nat. d'Art Mod.).

VENTES PUBLIQUES : NEW YORK, 20 mai 1983 : *Notre Dame* 1979, h., cire et assiettes/pan. (228,6x274,3x30,5) : **USD 85 000** – NEW YORK, 16 fév. 1984 : *Bob Williams & Crist in Zihuatenejo* 1980, aquar. (96,5x63,5) : **USD 4 500** – NEW YORK, 2 nov. 1984 : *Sans titre* 1981, encre noire et mine de pb (109,2x78,7) : **USD 3 800** – NEW YORK, 1er oct. 1985 : *The death of the dry fart* 1979, cr. sanguine et plâtre/pap. (76,3x101,6) : **USD 5 000** – NEW YORK, 12 nov. 1986 : *Tower of Babel (for A. A.)* 1976-1978, h. et bois/t. (182,9x302,2) : **USD 110 000** – NEW YORK, 3 mai 1988 : *Hélène de Troie*, bronze (68x91x91) : **USD 165 000** – NEW YORK, 9 nov. 1988 : *Vous ne devez être intime qu'avec peu de monde* 1979, encaustique/t. (259,5x152,8) : **USD 154 000** – NEW YORK, 10 nov. 1988 : *Sans titre* 1979, cr. et h/pap. (70,5x99,9) : **USD 7 150** – NEW YORK, 4 mai 1989 : *Lola* 1984, eau-forte/velours (274,3x152,4) : **USD 30 800** – LONDRES, 5 oct. 1989 : *Sans titre* 1975, cr. gras et h/pap. (38x56,5) : **GBP 11 000** – NEW YORK, 23 fév. 1990 : *Brennero* 1983, gche/carte géographique entoilée (51x38) : **USD 20 900** – LONDRES, 5 avr. 1990 : *Descente psychologique avec un skieur*, cr. et h./photo. collée (125,4x96,2) : **GBP 6 600** – NEW YORK, 8 mai 1990 : *Portrait de David Mc Dermott* 1987, différents matériaux et h/bois (152,3x122x20,3) : **USD 242 000** – PARIS, 9 déc. 1990 : *Malette-souvenir de la Crucifixion* 1982, h/t (255x190) : **FRF 580 000** – NEW YORK, 30 avr. 1991 : *La Baie de Tanger* 1985, fibre de verre et h./linoléum (254x243,8) : **USD 66 000** – NEW YORK, 1er mai 1991 : *Type ethnique 4* 1984, poils d'animaux, pâte à modeler et h./velours (274,4x304,8) : **USD 242 000** – LONDRES, 27 juin 1991 : *Fox Farm* 1989, h., gesso et marqueur/velours (244x183) : **GBP 115 500** – NEW YORK, 3 oct. 1991 : *Le Voyage de la dent perdue* 1982, temp./carte géographique (128x76,5) : **USD 14 300** – NEW YORK, 13 nov. 1991 : *Formes d'insanités* 1989, collages de t. d'emballage, pap. et h/t (253,3x203,2) : **USD 66 000** – NEW YORK, 25-26 fév. 1992 : *Le Vase triste* 1983, h./velours (274,3x213,4) : **USD 126 500** – NEW YORK, 5 mai 1992 : *Les Mondes de Bob*, cire, morceaux de poteries, cornes et h/t et bois (247,7x371x30,5) : **USD 319 000** – PARIS, 30 juin 1992 : *Portrait de Jean Cocteau* 1989, encre/pap. (32x24) : **FRF 27 500** – NEW YORK, 17 nov. 1992 : *Sans titre* 1983, h./velours (274,3x213,4) : **USD 187 000** – NEW YORK, 19 nov. 1992 : *Sans titre* 1985, h., céramique et bondo/bois (151,8x122x20,4) : **USD 71 500** – LONDRES, 3 déc. 1992 : *Sans titre (peinture sous-marine)*, h./velours (274,3x213,4) : **GBP 55 000** – PARIS, 4 déc. 1992 : *Bingo* 1989, h/t (125,5x115,5) : **FRF 225 000** – NEW YORK, 4 mai 1993 : *Le goût du surf*, sculpt. d'assiettes, mélange et h/bois (274,3x579,1x61) : **USD 140 000** – NEW YORK, 9 nov. 1993 : *Portrait de Jacqueline* 1984, céramique, enduit et h/bois (152,4x122) : **USD 123 500** – NEW YORK, 2 nov. 1994 : *École privée en Californie* 1984, pâte à modeler et h./velours (304,8x274,4) : **USD 195 000** – LONDRES, 30 nov. 1995 : *Bingo II* 1989, acryl./t. sèche (125x115) : **GBP 10 925** – NEW YORK, 3 mai 1995 : *Domodossola* 1983, h./carte d'Italie (50,8x34,3) : **USD 5 462** – NEW YORK, 9 nov. 1996 : *Lola* 1984, aquat. (274,5x153) : **USD 3 450** – NEW YORK, 21 nov. 1996 : *Portrait de Joe Glasco* vers 1984, h./velours (174,4x304,8) : **USD 48 300** – NEW YORK, 6-7 mai 1997 : *Malabaristas* 1993, gesso, carte et h/t (221x180,3) : **USD 51 750** ; *Sans titre, série des The Names of Our Children* 1980, litho., gesso et h/pap. (178x155) : **GBP 6 325** – LONDRES, 29 mai 1997 : *Bill* 1988, h/tarpaulin (260x240) : **GBP 23 000** – NEW YORK, 8 mai 1997 : *Portrait de Eva Ferraro et de ses deux fils* 1983, h., assiettes en céramique et bondo/pan. (274,3x243,8) : **USD 32 200** – LONDRES, 27 juin 1997 : *Portrait de Brian* 1983, h., assiettes et bondo/bois (121,5x114,5) : **GBP 34 500**.

SCHNABEL Michael

Né le 24 décembre 1627 à Cobourg. Mort le 19 janvier 1664 à Cobourg. XVIIe siècle. Allemand.
Peintre.
Père de Moritz Schnabel.

SCHNABEL Moritz
Né en janvier 1661 à Cobourg. Mort le 31 mai 1720 à Cobourg. xviiᵉ-xviiiᵉ siècles. Allemand.
Peintre.
Fils de Michael Schnabel.

SCHNABL Johann Franz. Voir **SCHNABEL**

SCHNABL Johann Jakob
xviiiᵉ siècle. Actif à Bourghausen. Allemand.
Sculpteur.
L'église de Heiligenstatt possède de lui deux apôtres et six anges.

SCHNACKENBERG Walter
Né en 1880 à Leuterberg. Mort en 1961 à Munich (Bavière). xxᵉ siècle. Allemand.
Peintre de genre, portraits.
Il travailla un an à l'Académie des Beaux-Arts de Munich et fit de nombreux voyages en Hollande, en Belgique, en France et jusqu'au Maroc. Il vécut et travailla à Munich. Il devint en 1911 membre du groupe *Luitpold*.
VENTES PUBLIQUES : LUCERNE, 3 déc. 1988 : *La danseuse au diadème*, techn. mixte/pap. (27x21) : **CHF 950** – MUNICH, 26-27 nov. 1991 : *Jeune femme au cactus*, encre et aquar. (48,5x36,5) : **DEM 1 495**.

SCHNAIDER Amable Louis. Voir **SCHNEIDER**

SCHNAITMANN Thomas
Né en 1796 à Hellbach (près de Stuttgart). Mort le 30 septembre 1821 à Vienne. xixᵉ siècle. Autrichien.
Peintre de portraits, d'histoire, graveur et lithographe.
Il fut élève de l'Académie de Vienne à partir de 1816.

SCHNAITTER Andrea
Mort en 1783. xviiiᵉ siècle. Actif à Zirl. Autrichien.
Peintre.
A peint des sujets religieux, des fleurs et des paysages.

SCHNAKENBERG Henry Ernest
Né le 14 septembre 1892 à Brighton (New York). Mort en 1970. xxᵉ siècle. Américain.
Peintre, graveur.
Il fut élève de Kenneth Hayes Miller. Il fut membre de la Société des Artistes Indépendants. Il a régulièrement exposé à la Fondation Carnegie de Pittsburgh. Il est représenté à l'Académie des Beaux-Arts de Pennsylvania.
MUSÉES : SAN FRANCISCO.
VENTES PUBLIQUES : NEW YORK, 26 juin 1981 : *Nature morte aux prunes* 1924, h/t (40,6x50,8) : **USD 1 100** – NEW YORK, 31 mai 1984 : *Chatte et chatons* 1930, h/t (114,3x76,2) : **USD 4 500** – NEW YORK, 20 juin 1985 : *Place to swim*, h/t (114,3x167,7) : **USD 3 000** – NEW YORK, 21 mai 1991 : *Claus Jensen*, h/t (76,2x61) : **USD 1 100** – NEW YORK, 31 mars 1993 : *La baignade*, h/t (114,3x167,6) : **USD 1 150** – NEW YORK, 31 mars 1994 : *Copa d'oro* 1965, aquar./ cart. (38,1x55,9) : **USD 633** – NEW YORK, 28 sep. 1995 : *Au bord des gorges*, h/t (76,2x76,2) : **USD 1 035**.

SCHNAPHAN Abraham de. Voir **SNAPHAEN**

SCHNAPPER J. J.
xviiiᵉ siècle. Actif à Offenbach. Allemand.
Graveur au burin.
Il a composé des planches satiriques commémorant la victoire de Catherine II sur les Turcs.

SCHNARRENBERGER Wilhelm
Né le 30 juin 1892 à Buchen. Mort en 1966. xxᵉ siècle. Allemand.
Peintre de portraits, figures, paysages.
Il fut élève de l'École des Arts industriels de Munich.
BIBLIOGR. : Ingrid Nedo : *Wilhelm Schnarrenberger 1892-1966*, Dissertation, Eberhard-Karls-Universität, Tübingen, 1982.
MUSÉES : NUREMBERG : *Femme au bord de la mer* – STUTTGART (Stadtgal.) : *Grand portrait de famille* 1925.
VENTES PUBLIQUES : MUNICH, 27 nov. 1974 : *Nature morte* : **DEM 5 000**.

SCHNARS-ALQUIST Hugo
Né le 29 octobre 1855 à Hambourg. xixᵉ siècle. Actif à Hambourg. Allemand.
Peintre de marines.
Fils d'une famille de gros négociants de Hambourg, il fut un grand voyageur à travers le monde. Le Musée d'Elbing conserve de lui *Ressac*, et celui de Saint Louis aux États-Unis, *Équinoxe*. L'église de la garnison à Wilhemshaven nous offre un grand tableau d'autel signé de lui : *Per crucem ad lucem*.

VENTES PUBLIQUES : BRÊME, 22 oct. 1983 : *Bateau à vapeur en mer sous un ciel d'orage* 1932, h/t (71x107,5) : **DEM 6 000** – COLOGNE, 22 mars 1985 : *Alte und neue Zeit*, h/t (109x175) : **DEM 13 000**.

SCHNATTERPECK Hans
Sans doute originaire de Souabe. xvᵉ siècle. Autrichien.
Peintre.
Il entra au conseil municipal de Méran en 1499, ayant probablement émigré de Souabe dans le Tyrol.

SCHNÄTZLER Ulrich Johann. Voir **SCHNETZLER**

SCHNAUDER Erwin
Né le 1ᵉʳ février 1863 à Waldheim. Mort le 1ᵉʳ novembre 1925 à Dresde (Saxe). xixᵉ-xxᵉ siècles. Allemand.
Peintre de portraits.
Frère de Reinhard Schnauder. Il fut, de 1878 à 1883, élève de l'Académie des Beaux-Arts de Dresde.

SCHNAUDER Reinhard
Né le 9 décembre 1856 à Plauen. Mort le 14 octobre 1923 à Dresde (Saxe). xixᵉ-xxᵉ siècles. Allemand.
Sculpteur.
Fils du dessinateur Franz Julius. Il étudia à l'Académie de Dresde, puis à l'atelier de Hähnel. Il travailla à la décoration du Hall du souvenir à Görlitz.

SCHNAUDER Richard Georg
Né le 12 janvier 1886 à Dresde (Saxe). xxᵉ siècle. Allemand.
Sculpteur.
Il étudia à l'École des Arts Industriels de Dresde et à Paris.

SCHNEBACH Christoph ou **Schneebach**
xviᵉ siècle. Allemand.
Sculpteur de sujets religieux.
Il travaillait à Würzburg, et ses œuvres se trouvent réparties entre les églises de Bavière.

SCHNEBBEFER Johann Ulrich ou **Schnetoler**. Voir **SCHNETZLER Ulrich Johann**

SCHNEBBELIE Jacob C.
Né le 30 août 1760 à Londres. Mort le 21 février 1792 à Londres. xviiiᵉ siècle. Britannique.
Dessinateur et graveur.
Élève de P. Sandby. Il fut le dessinateur de la Société des antiquités. Il illustra de nombreux ouvrages d'archéologie. Le Victoria et Albert Museum de Londres possède plusieurs de ses aquarelles.

SCHNEBBLIE Robert Bremmel
Mort vers 1849. xixᵉ siècle. Actif dans la première moitié du xixᵉ siècle. Britannique.
Dessinateur d'architectures et illustrateur.
Exposa à la Royal Academy, de 1803 à 1821, des vues de monuments et il collabora au *Gentleman's Magazine*. Le Victoria and Albert Museum, à Londres conserve deux aquarelles de lui. On croit qu'il mourut de faim.
VENTES PUBLIQUES : LONDRES, 5 et 6 nov. 1924 : *Les rues Cheapside et Newgate*, aquar. : **GBP 13** – LONDRES, 17 nov. 1983 : *La Tamise à Hammersmith* 1838, aquar. (37x56) : **GBP 10 000** – LONDRES, 9 juil. 1985 : *Vues de Londres* 1805, aquar. pl. et cr., quatre pièces (9x16) : **GBP 2 300**.

SCHNECK Franz
Né en 1773 à Vienne. Mort le 14 février 1857 à Vienne. xviiiᵉ-xixᵉ siècles. Autrichien.
Portraitiste.

SCHNECK Johann
Né en 1759. Mort le 28 mai 1794 à Vienne. xviiiᵉ siècle. Autrichien.
Miniaturiste.
VENTES PUBLIQUES : PARIS, 4-5 fév. 1925 : *Portrait de femme à mi-corps, vêtue de blanc*, miniature : **FRF 1 000**.

SCHNECK Johann. Voir **SCHNEGG**

SCHNECK Johann Andreas
Né vers 1749. Mort le 10 mars 1792 à Ulm. xviiiᵉ siècle. Actif à Ulm. Allemand.
Peintre de portraits, de paysages, d'histoire et graveur.
Élève de Karl Schneider. Le Musée d'Ulm possède cinq de ses tableaux, dont deux sont peints sur bois.

SCHNECK Karl
xixᵉ siècle. Actif à Vienne en 1817. Autrichien.
Miniaturiste.
Il fut élève de l'Académie et exposa en 1839.

SCHNECK Mathias
Né en 1750. Mort le 3 mars 1812 à Vienne. xviiie-xixe siècles. Autrichien.
Peintre de miniatures.

SCHNECK Peter
xviiie siècle. Actif à Munich. Allemand.
Graveur au burin.

SCHNECKENDORF Josef Emil
Né le 29 décembre 1865 à Kronstadt (Roumanie). xixe-xxe siècles. Roumain.
Sculpteur.
Il fut élève de l'Académie des Beaux-Arts de Munich, ville où il vécut et travailla.

SCHNEE Herman
Né le 5 septembre 1840 à Treuenbrietzen. Mort le 24 février 1926 à Berlin. xixe-xxe siècles. Allemand.
Peintre de scènes de genre, paysages, paysages de montagne, peintre à la gouache.
Il fut élève de Gude à Düsseldorf. Il travailla quelque temps à Karlsruhe, puis fonda à Berlin, en 1867, une école de peinture.

Musées : Berlin : *Stolberg dans le Harz.*
Ventes Publiques : Cologne, 22 nov 1979 : *Paysage montagneux,* h/t (75x98) : **DEM 6 000** – Cologne, 18 mars 1989 : *Sortie de l'église après le baptême,* h/t (75x97,5) : **DEM 11 000** – New York, 20 juil. 1995 : *Les Environs d'un village de montagne,* gche/cart. (36,8x53,3) : **USD 2 185** – Vienne, 29-30 oct. 1996 : *Midi près d'un ruisseau en forêt 1869,* h/pan. (60,5x75) : **ATS 43 700.**

SCHNEEBACH Christoph. Voir SCHNEBACH

SCHNEEBELI William
Né le 10 octobre 1874 à Saint-Gall. xxe siècle. Suisse.
Peintre de paysages, animaux.
Il vécut et travailla à Saint-Gall.

SCHNEEBERGER Hans Jakob
xvie siècle. Actif à Amberg. Allemand.
Peintre verrier.

SCHNEEBERGER Jacob Ernst
xixe siècle. Actif à Darmstadt. Allemand.
Peintre.

SCHNEEBRUEGHEL. Voir l'article MOLANUS Mattheus

SCHNEELI Gustav
Né le 12 novembre 1872 à Zurich. xxe siècle. Suisse.
Peintre, critique d'art.
Il était également diplomate. Il subit l'influence de Hodler et de Puvis de Chavannes. Il fit les portraits de la reine *Marie de Naples,* d'*Alexandre Moissi,* et du pianiste *Cernikoff.*

SCHNEEMANN Carolee
Née en 1939 à New York. xxe siècle. Américaine.
Auteur de performances, auteur d'assemblages, auteur d'installations, vidéaste, multimédia.
Elle participe à des expositions collectives : 1996 *L'Âme au corps – Le Corps exposé de Man Ray à nos jours* au musée d'Art contemporain de Marseille. Elle montre ses œuvres dans des expositions personnelles : 1996-1997 New Museum of Contemporary Art de New York.
D'abord peintre dans les années cinquante, tentée par l'expressionnisme abstrait puis le néo-dadaïsme, elle réalise à partir de 1963 des happenings avec le groupe Kinetic Theater, notamment *Meat Joy* de 1964 qui lui valut un certain succès, *Viet Flakes* de 1965 contre la guerre du Vietnam. Dans ses œuvres militantes, féministes, elle mêle politique et sexualité, mettant en scène son propre corps, notamment dans *Intérior Schroll* (Rouleau intérieur) de 1975, où elle extrait de son vagin un texte qu'elle lit au public sur son identité de femme affranchie.
Bibliogr. : Dan Cameron, Kristin Stiles : Catalogue de l'exposition *Carolee Schneemann,* New Museum of Contemporary Art, New York, 1996 – Robert C. Morgan : *Jacques Roch – Carolee Schneemann,* Artpress, n° 221, Paris, févr. 1997.

SCHNEET Carl Ludwig. Voir SCHNOEDT

SCHNEEWEIS Karl
Né le 15 avril 1745 à Salzbourg. Mort le 30 avril 1826 à Salzbourg. xviiie-xixe siècles. Actif à Salzbourg. Autrichien.
Dessinateur.
Élève de Schmutzer à l'Académie de Vienne. Le Musée de Salzbourg conserve de lui : *Trois roses.*

SCHNEGG Alfons
Né le 2 novembre 1895 à Mühlau près d'Innsbruck. Mort le 10 avril 1932 à Mühlau. xxe siècle. Autrichien.
Peintre.

SCHNEGG Gaston
Né à Bordeaux (Gironde). xxe siècle. Français.
Peintre de paysages, sculpteur de sujets religieux.
Il a exposé, à partir de 1896, à la Société Nationale des Beaux-Arts, dont il fut ensuite sociétaire. Il obtint, pour la sculpture, une médaille de bronze au Salon des Artistes Français, à Paris, lors de l'Exposition universelle.

SCHNEGG Hugo Ernst
Né le 8 août 1876 à Ansbach. xxe siècle. Allemand.
Peintre de figures, portraits, paysages animés.
Il étudia à Munich de 1901 à 1903 et de 1904 à 1907. Il vécut et travailla à Altona Blankenese.
Musées : Augsbourg : *Paysage de montagnes avant l'orage* – Hambourg : *Jeune fille couchée* – Wuppertal : *Paysage industriel – Travaux à l'aiguille.*

SCHNEGG Johann ou Schneck
Né le 27 mai 1724 à Imsterberg dans le Tyrol. Mort le 19 novembre 1784. xviiie siècle. Autrichien.
Sculpteur.
Élève de J. Jois à Imst et de Kölle à Fendels. On cite de lui des groupes de divinités fluviales à l'Ermitage de Bayreuth ainsi que plusieurs groupes de Potsdam.

SCHNEGG Lucien
Né le 19 avril 1864 à Bordeaux (Gironde). Mort le 22 décembre 1909. xixe-xxe siècles. Français.
Sculpteur.
Après des études de décorateur à Bordeaux, il a poursuivi ses études à l'École des Beaux-Arts de Paris dans l'atelier d'Alexandre Falguière.
Il figurait, à Paris, au Salon des Artistes Français à partir de 1887, il y obtint une médaille d'or en 1900 lors de l'Exposition universelle. Il a figuré à partir de 1892 au Salon de la Société Nationale des Beaux-Arts, dont il est devenu ensuite sociétaire. Il a également exposé au Salon des Indépendants à partir de 1905.
Il a été, sous la figure tutélaire de Rodin et avec d'autres sculpteurs de son époque, Bourdelle, Despiau, Pompon..., le promoteur d'une nouvelle façon d'aborder la sculpture, travaillant notamment vers la fin de sa vie à la simplification des masses, la mise en valeur de la ligne. En 1894, commande lui est passée, pour la réalisation d'une fontaine à Toul. Il a également décoré plusieurs hôtels particuliers.
Bibliogr. : In : *Dictionnaire de la sculpture,* Larousse, Paris, 1992.
Musées : Paris (Mus. du Petit Palais) : *Aphrodite – Jeune homme,* bronze, statuettes – Paris (Mus. Nat. d'Art Mod.) : *Buste de jeune fille.*
Ventes Publiques : Paris, 17 déc 1979 : *Femme à la toilette,* bronze, patine noire (H. 41) : **FRF 4 300.**

SCHNEID Otto
Né en 1900 à Jablunkova. xxe siècle. Actif depuis 1939 en Israël. Tchécoslovaque.
Peintre, sculpteur, illustrateur.
Il a fait ses études à Vienne et à Paris, puis est l'auteur de livres sur les arts préhistoriques, grec, chinois et juif. De 1936 à 1938, il installe le Musée d'art juif à Vilan. En 1939, il se fixe en Israël et, de 1947 à 1960, enseigne l'histoire de l'art à Haïfa, puis abandonne le professorat pour se consacrer totalement à la création artistique.
Il montre ses œuvres dans plusieurs expositions personnelles aux États-Unis et au Canada.
Son œuvre à caractère symbolique semble à mi-chemin entre l'art fantastique et l'art naïf.
Ventes Publiques : New York, 9 jan. 1964 : *Nature morte aux fruits :* **USD 1 000.**

SCHNEIDAU Christian von
Né en 1893. Mort en 1976. xxe siècle. Américain.

Peintre de figures, paysages.

BIBLIOGR. : Janet B. Dominick : *Christian von Schneidau*, Petersen Publishing Co, Los Angeles, Californie, 1986.

VENTES PUBLIQUES : NEW YORK, 24 juin 1988 : *Début du printemps sur le lac Mary à Yellowstone Park* (55x45) : **USD 1 650** – LOS ANGELES-SAN FRANCISCO, 10 oct. 1990 : *Evelyn*, h/t (76x91,5) : **USD 2 750** ; *Jeune fille de province* 1920, h/cart. (61x46) : **USD 4 125** – NEW YORK, 27 sep. 1996 : *Littoral californien*, h/t (50,8x71,1) : **USD 690.**

SCHNEIDER
XXe siècle. Français.
Graveur en médailles.
Il fut élève de Dropsy. Il obtient le Deuxième second Grand Prix de Rome en 1945.

SCHNEIDER Abraham
XVIe siècle. Actif à Wasserburg. Allemand.
Peintre verrier.

SCHNEIDER Adolphe Charles
Né à Paris. XIXe siècle. Français.
Peintre de paysages.
Débuta au Salon de Paris en 1864.

SCHNEIDER Alexander ou Chneider
Né le 21 septembre 1870 à Saint-Pétersbourg. Mort le 18 août 1927. XXe siècle. Russe.
Peintre, graveur.
Il fut élève de l'Académie des Beaux-Arts de Dresde de 1889 à 1892. Il fut professeur à l'École des Beaux-Arts de Weimar de 1904 à 1908 et séjourna ensuite à Florence et à Dresde.
Il subit l'influence du Titien, de Cornelius, de Klinger et de Böcklin. Il peignit une fresque *Le Triomphe de la Croix dans l'histoire du monde* à l'église Saint-Jean de Meissen.
MUSÉES : DRESDE : *Judas Ischarioth* – ERFURT : *Reconnaissance* – MAGDEBOURG : *Le Christ et Judas.*
VENTES PUBLIQUES : LINDAU (B.), 7 mai 1980 : *Swinemünde*, h/t (27,5x22) – MUNICH, 12 déc. 1990 : *Le jugement de Pâris*, h/t (125,5x178,5) : **DEM 16 500.**

SCHNEIDER Amable Louis ou Schnaider
Né le 18 octobre 1824 à Paris. Mort en 1884. XIXe siècle. Français.
Peintre et graveur.
Élève de Drolling et de Fournier. Il débuta au Salon de Paris en 1861 et obtint une médaille de troisième classe en 1861. Il a gravé le *Couronnement de Marie*, le portrait de *Louis Napoléon* et un *Saint François d'Assise*.

SCHNEIDER Andreas
Né le 29 juillet 1861 à Naes Jernverk. Mort le 4 janvier 1931 à Vestre Aker. XIXe-XXe siècles. Norvégien.
Peintre, peintre de cartons de tapisseries, cartons de vitraux, céramiste.
Il dessina également des modèles de meubles ou de vases et des motifs de broderies.

SCHNEIDER Anne-Marie
XXe siècle. Française.
Dessinatrice.
Elle a figuré avec des fusains à l'exposition collective *Tu parles – J'écoute* organisée par le galerie Anne de Villepoix à Paris et la Société Jet Lag K. à Malakoff.

SCHNEIDER August
Né le 7 avril 1866 à Görlitz. XIXe-XXe siècles. Allemand.
Sculpteur.
Il vécut et travailla à Görlitz.

SCHNEIDER August Adolf
XVIIIe-XIXe siècles. Actif à Leipzig à la fin du XVIIIe et au début du XIXe siècle. Allemand.
Sculpteur.
Il travailla aux transformations apportées à l'église Saint-Nicolas.

SCHNEIDER August Friedrich Christian
Né en 1812 à Demmin. XIXe siècle. Allemand.
Peintre de genre et de paysages.
Il se rendit en 1836 à Munich.

SCHNEIDER August Gerhard
Né en 1842 à Flekkefjord. Mort en 1872 à Anvers. XIXe siècle. Norvégien.
Peintre et illustrateur.
Il étudia à l'École Eckersberg de Christiania (Oslo), puis à l'Académie de Copenhague de 1868 à 1870 et à celle d'Anvers de 1870 à 1872. Il a illustré les contes populaires d'Asbjörnsen.

SCHNEIDER Bernhard
XIXe siècle. Actif à Blasewitz près de Dresde. Allemand.
Peintre de paysages.
Il exposa de 1878 à 1887.

SCHNEIDER C.
XVIIIe siècle. Actif vers 1770. Allemand.
Peintre de portraits, paysages.
On cite de lui un portrait d'homme, les portraits de sa femme, de son fils et de sa fille.

SCHNEIDER Caspar Johann ou Johann Caspar
Né le 19 avril 1753 à Mayence. Mort le 24 février 1839 à Mayence. XVIIIe-XIXe siècles. Allemand.
Peintre de portraits, paysages.
Il était le frère de Georg et fut l'élève de Heideloff le Jeune.
MUSÉES : ASCHAFFENBOURG : *vue d'Aschaffenbourg* – COLOGNE (Walraf Rich. Mus.) : *Paysage nocturne* – DARMSTADT : *Clair de lune* – FRANCFORT-SUR-LE-MAIN (Städelsches Kunstinst.) : *Paysage de plaine* – MAYENCE : *Vue de Hattenberg sur le Taunus – Deux paysages – Deux paysages de fleuves – Paysage du Rhin inférieur – De Lorch à Trechtinghausen – De Lorch à Bacharach – Caub avec Pfalz – Portrait d'un chanoine de Mayence – Portrait de Madame Apollonia Pfaff – Portrait de Mme Elise Stöhr – Portrait de Schmutz – Portrait de l'historien Schaab – Portrait du comte Franz von Kesselstadt –* MUNICH : *Paysage du Rhin.*
VENTES PUBLIQUES : PARIS, 15 mai 1936 : *Paysages rhénans* : **FRF 650** – COLOGNE, 11 juin 1979 : *Paysage rhénan*, h/pan. (16,5x22,5) : **DEM 5 000** – LONDRES, 7 juil. 1982 : *Bords du Rhin* 1790, h/pan., une paire (40x57) : **GBP 8 000.**

SCHNEIDER Charles
Né le 23 février 1881 à Château-Thierry (Aisne). XXe siècle. Français.
Sculpteur, graveur.
Il fut élève de Chaplain. Il a exposé, à partir de 1906, au Salon des Artistes Français, à Paris, dont il devint sociétaire. Il obtint une médaille d'argent en 1926. Il fut décoré de la Légion d'honneur en 1925.

SCHNEIDER Christian
Né le 27 juin 1917 à Paris. XXe siècle. Français.
Peintre de paysages, paysages urbains, paysages animés.
Il est diplômé en 1938 de l'Académie Daroux. En 1955, il fit la rencontre de Sebire en Espagne. Il a obtenu un prix au Salon Populiste à Paris en 1968.
Il participe à des expositions collectives, est sociétaire, à Paris, des Salons des Indépendants, d'Automne, des Artistes Français, de l'Art Libre, Populiste et des Terres Latines.
Il montre ses œuvres dans des expositions personnelles en 1959 ; 1963, galerie des Capucines, Paris ; 1979, 1982, 1985, 1991, galerie Ror Volmar, Paris ; 1990, Deuil-La-Barre.
Sa peinture de paysages et de paysages urbains, à la touche appuyée, rappelle parfois celle d'Utrillo ou Vlaminck.

SCHNEIDER Christian
Né à Pappenheim. XVIe siècle. Allemand.
Sculpteur sur bois.

SCHNEIDER Christian Heinrich
Né en 1793. Mort le 12 novembre 1854. XIXe siècle. Actif à Hambourg. Allemand.
Peintre de portraits.

SCHNEIDER Daniel
XVIIe siècle. Actif à Breslau. Allemand.
Peintre verrier.

SCHNEIDER Daniel
XVIIe siècle. Allemand.
Peintre de portraits, paysages.
L'église de Wittemberg conserve de lui le portrait du superintendant *Abraham Calov.*

SCHNEIDER Émil
Né le 20 janvier 1873 à Illkirch-Grafenstaden. XXe siècle. Allemand.

SCHNEIDER/SCHNEIDER

Peintre de genre, portraits.
Il travailla à Strasbourg.
Musées : Strasbourg : *Romaine (étude de tête)* – *Le Vieux pompier* – *Portrait de l'artiste par lui-même* – *Marine* – Strasbourg (Mus. d'Hist.) : *Portrait du général Hirschauer.*
Ventes Publiques : Strasbourg, 29 nov. 1989 : *Les musiciens 1898,* aquar. (18,5x27) : FRF 8 000.

SCHNEIDER Ernst Friedrich
XVIIᵉ siècle. Allemand.
Médailleur.

SCHNEIDER F. A.
XVIIIᵉ siècle. Actif à Dresde vers 1750. Allemand.
Peintre de portraits.

SCHNEIDER Félicie, née Fournier
Née le 28 décembre 1831 à Saint-Cloud. Morte en 1888. XIXᵉ siècle. Française.
Peintre de genre, portraits, fleurs et fruits, pastelliste.
Elle fut l'élève de son père et de Louis Cogniet. Elle débuta au Salon de Paris en 1849.
Musées : Périgueux : *Seule.*
Ventes Publiques : New York, 16 fév. 1995 : *Le Garçon endormi,* h/t (diam. 43,2) : USD 5 750.

SCHNEIDER Friedrich August
Né le 22 avril 1799 à Freiberg. Mort le 2 juillet 1855 à Berthelsdorf (près de Freiberg). XIXᵉ siècle. Allemand.
Peintre d'histoire, sujets militaires, batailles.
Officier d'artillerie, il réalisa des scènes de guerre.
Musées : Dresde : *Scène de la bataille de Dresde le 27 août 1813.*

SCHNEIDER Friedrich Wilhelm
XIXᵉ siècle. Travaillant vers 1837. Allemand ou Autrichien.
Miniaturiste, surtout de portraits.

SCHNEIDER Fritz
Né le 15 novembre 1848 à Munich. Mort le 12 décembre 1885 à Heilbronn. XIXᵉ siècle. Allemand.
Peintre de genre.
Frère de Hermann. Élève de Piloty, il a terminé son éducation artistique à Düsseldorf.

SCHNEIDER Georg
Né le 16 juillet 1759 à Mayence. Mort le 24 avril 1842 à Mayence. XVIIIᵉ-XIXᵉ siècles. Allemand.
Peintre d'histoire, de paysages, paysages urbains, architectures, peintre à la gouache, aquarelliste.
Il a travaillé essentiellement sur des événements et paysages autour de Mayence et de la vallée du Rhin.
Musées : Mayence : *Vue de Mayence et pastel de la fin du XVIIIᵉ siècle* – *Kostheim pendant le siège de Mayence 1793* – *Incendie de la cathédrale pendant le siège* – *Deux vues de Kostheim et Hochheim* – *Bingen et vue dans la vallée de la Nahe* – *Vue du Rhin prise du Niederwald* – *Vue de Mayence en 1791,* aquar. – *Intérieur de l'église Notre-Dame à Mayence,* aquar.
Ventes Publiques : Cologne, 23 mai 1985 : *Vue du Rhin à St. Goar 1822,* h/pan. (30x43) : DEM 8 000.

SCHNEIDER Georg Jakob
Mort le 19 novembre 1721. XVIIIᵉ siècle. Actif à Nuremberg. Allemand.
Graveur au burin.

SCHNEIDER Georg Michael
Né en 1813. Mort après 1850. XIXᵉ siècle. Allemand.
Peintre de portraits.
Il travailla à Genève de 1843 à 1845 et ensuite à Munich.

SCHNEIDER George
Né en 1896. Mort en 1966 ou 1986. XXᵉ siècle. Français (?).
Peintre technique mixte.
Ventes Publiques : New York, 8 oct. 1988 : *Composition 1980,* h/t (63,5x53) : USD 19 800 – Paris, 24 mai 1989 : *Composition 1976,* gche/pap. (19,5x29) : FRF 15 000 – Paris, 8 nov. 1989 : *Composition 1972,* acryl./t. (40x45) : FRF 78 000 – Le Touquet, 11 nov. 1990 : *Composition 1967,* techn. mixte/pap. mar./t. (26x40) : FRF 35 000.

SCHNEIDER Gérard Ernest
Né le 28 avril 1896 à Sainte-Croix. Mort le 8 juillet 1986 à Paris. XXᵉ siècle. Actif depuis 1922 puis naturalisé en 1948 en France. Suisse.
Peintre à la gouache, aquarelliste, pastelliste, peintre de technique mixte, lithographe. Abstrait-lyrique.

Après avoir accompli ses études secondaires à Neuchâtel, il vint à Paris, au début de la Première Guerre mondiale, où il entra à l'École des Arts Décoratifs en 1916 sous la direction de Paul Renouard, puis à l'atelier Cormon à l'École des Beaux-Arts en 1918. Il en eut fini avec ces deux écoles en 1919. S'étant définitivement fixé en France à partir de 1922, sa longue formation aux techniques traditionnelles, aidée en cela par son père établi ébéniste et antiquaire, lui permettait de gagner sa vie comme restaurateur de tableaux anciens. En 1939, il rencontra Picasso. Entre 1941 et 1943, il participa à l'enseignement de Gurjieff. Il a travaillé plusieurs années à Bouligny-sur-Essonne. Gérard Schneider a illustré quelques ouvrages : *Langage* de Robert Ganzo (1949), *Poèmes* d'Eugenio Montale (1964), *Gérard Schneider : Mort au Vol* d'Eugène Ionesco.

Il a participé à de très nombreuses expositions collectives, parmi lesquelles : 1926, et régulièrement à partir de 1969, Salon d'Automne, Paris ; entre 1936 et 1938, et à partir de 1945, Salon des Surindépendants, Paris ; 1946, galerie Denise René, Paris (première exposition d'art abstrait d'après-guerre) ; 1946-1949, Salon des Réalités Nouvelles, puis de 1956 à 1958 ; 1947, *Peintures abstraites,* galerie Denise René, Paris ; à partir de 1947, Salon de Mai dont il fut membre du Comité entre 1949 et 1956 ; 1948, galerie Breteau, Paris ; 1948, 1964, 1966, Biennale de Venise ; 1949, Colette Allendy, Paris ; 1951, 1953, 1961, Biennale de São Paulo ; 1952, *La Nouvelle École de Paris,* galerie de Babylone, Paris, exposition organisée par Charles Estienne ; 1954, *Divergences-Nouvelle Situation,* galerie Arnaud, Paris, exposition organisée par R. Van Gindertaël ; 1955, Documenta I, Kassel ; 1955, IXᵉ Premio Lissone, Milan ; 1955, 1957, 1959, Exposition internationale de Gravure Contemporaine, Ljubljana ; 1956, *L'aventure de l'art abstrait,* galerie Arnaud, Paris, exposition présentée par M. Ragon ; 1956, *École de Paris,* Palais des Beaux-Arts, Lille ; 1957, Xᵉ Premio Lissone, Milan ; 1958, Carnegie International, Pittsburgh ; 1959, Documenta II, Kassel ; 1966, IIᵉ Salon international des Galeries Pilotes, Lausanne ; 1967, *Dix ans d'art moderne,* Fondation Maeght, Saint-Paul-de-Vence ; 1970, Biennale de Menton ; 1977, *L'Art du XXᵉ siècle,* Palais des Beaux-Arts, Paris ; 1979, Hommage du Salon d'Automne, Paris ; 1981, *Paris-Paris,* Centre Georges Pompidou, Paris ; etc.

Il a montré ses œuvres dans de nombreuses expositions personnelles ou rétrospectives, parmi lesquelles : 1920, galerie Léopold Robert, Neuchâtel ; 1947 1948, 1950, galerie Lydia Conti, Paris ; 1951, galerie de Beaune, Paris ; 1953, Palais des Beaux-Arts, Bruxelles ; 1954, galerie Galanis, Paris ; 1954, 1956, 1957, 1959, Koots Gallery, New York ; 1961, galerie Arditi, Paris ; 1962, Kunstverein de Düsseldorf et Palais des Beaux-Arts de Bruxelles, deux rétrospectives ; 1965, Musée des Beaux-Arts, Verviers ; 1965, 1967, 1968, 1970, galerie Arnaud, Paris ; 1970, rétrospectives : Galeria Civica d'Arte Moderna de Turin et Palais des Expositions de Montréal ; 1974-1975, exposition itinérante dans les Instituts français des capitales d'Amérique latine ; 1975, galerie Beaubourg, Paris ; 1983, rétrospectives : Musée d'art et d'histoire, Neuchâtel, puis Musée d'Art Contemporain de Dunkerque ; 1986, galerie Patrice Trigano, Paris ; 1989-1990, Musée Pierre von Allmen, Closel Bourbon Thielle-Wavre (Suisse).
Parmi les prix et distinctions obtenus : Grand Prix international de peinture abstraite du Prix Lissone en 1957 (Milan), Prix de Tokyo lors de l'Exposition internationale d'art en 1959, Grand Prix national des Arts en 1975, Grand Prix national des Arts en France en 1975, Médaille de Vermeil de la Ville de Paris en 1983.
Avant sa période proprement abstraite que l'on date généralement de 1944, une source avance que Schneider aurait fait partie vers 1926 du groupe *Abstraction-Création,* ce qui ne paraît pas confirmé, d'autant qu'il n'était pas encore abstrait. La même source que précédemment, également sans confirmation, avance qu'il faisait partie en 1935 du groupe des *Musicalistes* de Valensi, ce qui de nouveau ne paraît pas correspondre à l'esprit de ses créations du moment. Les auteurs donnant des descriptions divergentes et apparemment hasardeuses de la définition des œuvres de la longue et diverse période d'entre les deux guerres de Schneider, aussi préférons-nous nous en tenir à la propre version donnée par Shneider : « Après une première période d'études classiques et de palette postimpressionniste jusqu'en 1925, j'aborde des recherches très variées sur le figuratif transposé, puis imaginaire en 1930. Ensuite vient une période surréaliste (1937), puis une conception de formes à caractère monumental (1939), ensuite lyrique et abstraite (1943). Recherches à caractère mural par formes juxtaposées en 1947, à tendance particulièrement romantique puis expressionniste

484

depuis 1956 ». Sur certains moments de cette période de l'entre deux guerres, Michel Ragon donne cependant quelques détails concrets : « ...une figuration surréalisante-expressionniste formée de bêtes monstrueuses, de têtes grotesques et de paysages wagnériens... À plusieurs reprises, il avait été tenté par l'art abstrait et l'on peut voir dans son atelier ces essais qui s'échelonnent à partir de 1932. En 1939-1940, ses formes, jusqu'alors dramatiques, prennent une allure architecturale... Il reviendra d'ailleurs en 1948, à ce sens architectural des formes... »

Pour reprendre les expressions de Schneider lui-même quand il dit : « Recherches à caractère mural par formes juxtaposées en 1947 » ou de Michel Ragon, qui écrit : « Il reviendra d'ailleurs en 1948, à ce sens architectural des formes... », dans cette période, un retour aux œuvres mêmes nous rappelle opportunément que l'abstraction de Schneider ne fut pas toujours telle qu'elle nous apparaît maintenant de longtemps dans son éternité : des formes, délibérées, nettement délimitées, faisant alterner gracieusement droites et courbes, le tout sans raideur, découpées comme chez Matisse, en aplats de couleurs franches, s'imbriquent, comme des arabesques, ingénieusement les unes aux autres. Ce ne fut donc qu'à partir de 1956 que son langage plastique se fixa dans ses règles définitives, à partir de la spontanéité la plus totale, l'instinct du moment crucial s'interdisant la moindre amorce d'acte réflexif, à gigantesques coups de brosses entrecroisant leurs traces, souvent les noirs les plus opaques rayant l'espace, en contre-jour, par devant les éclats de blancs, de rouges et de jaunes éclatants, tous ces actes-gestes laissant évidentes les traces de leur passage et n'effaçant surtout pas les giclures de l'impétuosité, exercice de haute-voltige graphique auquel l'admiration des Extrême-Orientaux ne s'est pas trompé.

Après avoir connu des débuts assez divers, Gérard Schneider prit immédiatement au lendemain de la Seconde Guerre mondiale une place importante, avec Hartung et Soulages, dans la seconde génération de l'abstraction, et surtout dans ce que, par commodité et par opposition à l'abstraction à tendance géométrique, il est convenu d'appeler l'abstraction lyrique. En effet, à part l'époque dite fauve des commencements de Kandinsky dans l'abstraction, et peut-être aussi à part quelques œuvres de Van Doesburg traitées en graphisme spontané, toute la première génération de l'abstraction, que ce fût autour du Bauhaus, que ce fût autour des divers courants des constructivistes russes, que ce fût autour du groupe De Stijl, pensa que l'abstraction était inséparable d'une prise de conscience des moyens de la communication plastique, et de ce fait même inséparable d'une formulation contrôlée prenant facilement des apparences géométriques. Schneider est un cas limite, dans la définition de l'abstraction, à partir du moment où il fit le choix de l'abstraction, en 1943-1944, alors qu'il était âgé de presque cinquante ans, il se voua au refus de toute association possible entre peinture et réalité avec un radicalisme total. Sa peinture n'est plus que de la peinture et il n'est même pas question de l'affubler de titres, sauf par allusions au langage musical, auquel il aimait la comparer. Dans un temps où l'intérêt du public s'est beaucoup détourné des diverses formes de l'abstraction, Schneider reste comme l'un des premiers créateurs de l'abstraction lyrique. ■ Jacques Busse

BIBLIOGR. : Gérard Schneider : *Pour et contre l'art abstrait*, in : *Arts*, Paris, 10 déc. 1948 – Roger Van Gindertael : *Schneider*, in : *Art d'Aujourd'hui* n° 6, Paris juin 1951 – Michel Ragon : *Schneider*, Cimaise, Paris avril 1956 – Marcel Brion : *L'Art abstrait*, Albin Michel, Paris, 1956 – Michel Seuphor : *Dictionnaire de la peinture abstraite*, Hazan, Paris, 1957 – Michel Ragon : *Schneider*, in : *Cimaise*, Paris décembre 1958 – Marcel Pobé : *Schneider*, Musée de Poche, Georges Fall, Paris, 1959 – Marcel Pobé : *Schneider*, gal. Lorenzelli, Milan, 1961 – Gaston Diehl : *La peinture moderne dans le monde*, Flammarion, Paris, 1961 – Michel Ragon : *Gérard Schneider*, Bodensee-Verlag, 1961 – Michel Ragon, in : *Diction. des artistes contemp.*, Libraires Associés, Paris, 1964 – Denis Milhau, in : *Peintres contemporains*, Mazenod, Paris, 1964 – Marcel Brion, R. v. Gindertael : *Schneider*, Alfieri, Venise, 1967 – Sarane Alexandrian, in : *Diction. Univers. de l'art et des artistes*, Hazan, Paris, 1967 – Giorgio Kaisserlian : *Gérard Schneider*, catalogue de l'exposition, gal. San Fedele, Milan, 1968 – *Schneider*, catalogue de l'exposition, gal. Cavalero, Cannes, 1970 – Eugène Ionesco : *Gérard Schneider – Construction et Devenir*, catalogue de l'exposition, Galleria Civica d'Arte Moderna, Turin, 1970 – Frank Popper : *L'Art cinétique*, Gauthiers-Villars, Paris, 1970 – Georges Boudaille : *Gérard Schneider*, catalogue de l'exposition, Maison des Jeunes et de la Culture de Belleville, Paris – in : *L'Art du XXᵉ siècle*, Larousse, Paris, 1991 – in : *Dictionnaire de l'art moderne et contemporain*, Hazan, Paris, 1992.

MUSÉES : BERGAME (Gal. Lorenzelli) : *Opus 53 I* 1967 – BRUXELLES (Mus. d'Art Mod.) – BUFFALO (Albright Art Gal.) – CEDAR FALLS (Iowa State College) – COLOGNE (Wallraf-Richartz Mus.) – COLORADO SPRINGS (Fine Arts Center) – CUAUHTEMOC – DJAKARTA – DUNKERQUE (Mus. d'Art Contemp.) – EXETER, N. H. (Philipps Acad.) – GRENOBLE : deux peintures – KAMAKURA – LIÈGE (Mus. des Beaux-Arts) – LOS ANGELES (University of California) – MILAN (Mus. del Premio Lissone) – MINNEAPOLIS (Walker Art Center) – MONTRÉAL (Mus. of Fine Arts) – NANTES (Mus. des Beaux-Arts) – NEUCHÂTEL (Mus. d'Art et d'Hist.) – NEW YORK (Mus. of Mod. Art) – OSLO (Fond. Sonja Henie et Niels Onstad) – PARIS (Mus. Nat. d'Art Mod.) : *Composition* 1944 – *Opus 95 E* 1961 – PARIS (Mus. d'Art Mod. de la Ville) : *Opus 12 F* 1961 – PHOENIX – PRINCETON (University) – RIO DE JANEIRO (Mus. d'Art Mod.) – ROME (Gal. d'Art Mod.) – SAINT-LOUIS (Washington University) – STRASBOURG – TOULOUSE (Mus. des Augustins) – TURIN (Gal. Civica d'Arte Mod.) – VERVIERS (Mus. des Beaux-Arts) – WASHINGTON D. C. (Philipps Gal.) – WORCHESTER, Massachusetts (Art Mus.) – ZURICH (Kunsthaus).

VENTES PUBLIQUES : MILAN, 28 mars 1962 : *Compositioni* : ITL 550 000 – MILAN, 1ᵉʳ déc. 1964 : *Référence 42 E* : ITL 1 800 000 – PARIS, 3 mars 1970 : *Composition 70 E* : FRF 9 500 – PARIS, 1ᵉʳ déc. 1972 : *Composition* : FRF 8 500 – PARIS, 8 avr. 1973 : *Abstraction* : FRF 10 100 – PARIS, 12 juin 1974 : *Composition abstraite 1974* : FRF 13 000 – MILAN, 9 nov. 1976 : *Composition 1961*, h/t (25x33) : ITL 440 000 – MILAN, 13 déc. 1977 : *Peintre 32-E* 1960, h/t (81x100) : ITL 1 500 000 – MILAN, 26 juin 1979 : *Opus 81 I* 1969, h/t (92x73) : ITL 1 600 000 – PARIS, 25 jan. 1982 : *Composition 1978*, gche (75x108) : FRF 8 000 – PARIS, 24 avr. 1983 : *Composition rouge et verte 1971*, gche (52x74) : FRF 11 500 – PARIS, 22 juin 1984 : *59 E* 1960, h/t (114x146) : FRF 52 000 – PARIS, 27 nov. 1985 : *Composition 1955*, gche (37x52) : FRF 13 000 – PARIS, 6 déc. 1986 : *60-L* 1976, acryl.t. (81x100) : FRF 56 000 – LONDRES, 5 déc. 1986 : *50 C* 1957, h/t (80,6x99,7) : GBP 11 000 – PARIS, 27 nov. 1987 : *Sans titre 1964*, gche (52x74) : FRF 25 100 – PARIS, 3 déc. 1987 : *Composition*, gche/pap. (53x74) : FRF 17 000 – PARIS, 17 fév. 1988 : *Composition*, h/t (61x50) : FRF 45 000 – LONDRES, 25 fév. 1988 : *Sans titre 1959*, techn. mixte (51x73) : GBP 2 750 – PARIS, 20 mars 1988 : *Composition 1972*, gche (37x54) : FRF 12 500 – PARIS, 9 mai 1988 : *Composition rouge et verte 1974*, h/t (33,5x41) : FRF 225 000 – PARIS, 26 oct. 1988 : *Opus 479 1951*, h/t (74x92) : FRF 245 000 – PARIS, 28 oct. 1988 : *Composition 1969*, acryl. et h/t (24x34) : FRF 28 000 – PARIS, 12 fév. 1989 : *Composition 1977*, acryl./pap. (50x65) : FRF 32 000 – PARIS, 12 fév. 1989 : *Composition 1960*, h/t (97x130) : FRF 425 000 – PARIS, 23 mars 1989 : *Opus 75 F 1963*, h/t (100x81) : FRF 380 000 – PARIS, 12 avr. 1989 : *Composition 1967*, acryl./pap. (50x65) : FRF 90 000 – AMSTERDAM, 24 mai 1989 : *Composition abstraite 1972*, h/t (70,5x70,5) : NLG 6 325 – PARIS, 5 juin 1989 : *Composition 1978*, gche/pap. (50x64) : FRF 60 000 – MILAN, 6 juin 1989 : *Sans titre 1968*, h/t (54,5x65) : ITL 36 000 000 – LONDRES, 29 juin 1989 : *Peinture n° 19 1962*, h/t (73x92) : GBP 33 000 – PARIS, 29 sep. 1989 : *Composition 1976*, gche/pap. (16x21) : FRF 12 500 – PARIS, 8 oct. 1989 :

Composition 1964, h/t (97x130) : **FRF 450 000** – Paris, 9 oct. 1989 : *Composition* 1959, h/t (115x146) : **FRF 900 000** – Paris, 26 nov. 1989 : *Composition 55 K*, acryl./t. (97x130) : **FRF 350 000** – Paris, 18 fév. 1990 : *Composition* 1960, h/t (114x147) : **FRF 1 150 000** – Londres, 22 fév. 1990 : *Sans titre* 1974, h/t (45,7x55,2) : **GBP 20 900** – Rambouillet, 4 mars 1990 : *Après l'orage*, acryl./pap./t. (147x106) : **FRF 850 000** – Milan, 27 mars 1990 : *Sans titre* 1970, h/t (73x92) : **ITL 82 000 000** – Paris, 8 avr. 1990 : *Composition* 1957, h/t (89x116) : **FRF 500 000** – Paris, 3 mai 1990 : *Composition* 1982, past. et aquar. / pap. (20x26) : **FRF 18 000** – Neuilly, 10 mai 1990 : *53 E* 1960, h/t (100x81) : **FRF 780 000** – Paris, 30 mai 1990 : *Composition*, h/t (60x80) : **FRF 275 000** – Paris, 10 juin 1990 : *Sans titre* 1956, h/t (130x161) : **FRF 1 010 000** – Milan, 13 juin 1990 : *Opus 40 D* 1959, h/t (114x146) : **ITL 120 000 000** – Paris, 27 nov. 1990 : *Composition* 1971, h/t (71,5x118) : **FRF 270 000** – Paris, 27 nov. 1990 : *Comoposition fond rouge et bleu* 1984, gche et collage/pap. (50x65) : **FRF 30 000** – Rome, 3 déc. 1990 : *Sans titre* 1955, techn. mixte/ pap./t. (37,5x52,5) : **ITL 12 650 000** – Londres, 6 déc. 1990 : *88 B* 1955, h/t (130x161) : **GBP 37 400** – Milan, 26 mars 1991 : *Opus 105 Y* 1969, h/pap. entoilé (24x32,5) : **ITL 14 000 000** – Milan, 20 juin 1991 : *Sans titre* 1962, gche/cart. entoilé (53x74,5) : **ITL 20 000 000** – Londres, 27 juin 1991 : *Opus 85-D* 1960, h/t (146x114) : **GBP 50 600** – Paris, 3 juil. 1991 : *Grand signe*, acryl. et past./cart. (22,5x22) : **FRF 5 500** – Rome, 9 déc. 1991 : *Composition*, techn. mixte/pap./t. (23x30,5) : **ITL 4 025 000** – Paris, 16 fév. 1992 : *Sans titre* 1957, h/t (97x129) : **FRF 165 000** – Lokeren, 23 mai 1992 : *Composition* 1973, gche (73,5x106) : **BEF 330 000** – Paris, 1ᵉʳ oct. 1992 : *Opus 54 L* 1976, acryl./t. (89x116) : **FRF 105 000** – Milan, 9 nov. 1992 : *Opus 21 H* 1965, h/t (46x55) : **ITL 14 000 000** – Londres, 24-25 mars 1993 : *Opus 42 C*, h/t (89x115,5) : **GBP 17 250** – Paris, 21 avr. 1993 : *Composition* 1974, acryl./t. (56x46) : **CHF 7 000** – Paris, 14 juin 1993 : *Composition* 1957, h/t (73x92) : **FRF 98 000** – Paris, 6 fév. 1994 : *composition* 1977, gche (37x56,3) : **FRF 19 000** – Lokeren, 12 mars 1994 : *Composition* 1952, h/t (65x81) : **BEF 400 000** – Paris, 22 juin 1994 : *Sans titre* 1964, h/t (81x100) : **FRF 70 000** – Paris, 24 nov. 1995 : *Composition 93 C* 1958, h/t (97x130) : **FRF 110 000** – Londres, 30 nov. 1995 : *Opus 13-C* 1956, h/t (163x132) : **GBP 16 100** – Zurich, 26 mars 1996 : *Composition* 1960, acryl./ pap. (75x100,9) : **CHF 5 000** – Paris, 11 juil. 1996 : *Composition*, acryl./pap. (37,5x54) : **FRF 7 800** – Paris, 5 oct. 1996 : *Composition* 1948, past. et fus./pap. (50x65) : **FRF 25 500** – Paris, 16 mars 1997 : *Sans titre* 1972, acryl./pap. (107x74) : **FRF 18 000** – Paris, 18 juin 1997 : *Sans titre fond brun* 1953, h/t (60x73) : **FRF 44 000** – Londres, 23 oct. 1997 : *Opus 15-D* 1958, h/t (114x146) : **GBP 12 650**.

SCHNEIDER Hans
XVIIᵉ siècle. Allemand.
Sculpteur.
Il se manifesta à Kitzingen entre 1695 et 1696.

SCHNEIDER Heinrich Justus
Né le 20 juillet 1811 à Cobourg. Mort le 26 juillet 1884 à Gotha. XIXᵉ siècle. Allemand.
Peintre d'histoire et de portraits.
Élève de Schnorr, à Munich. Se fixa quelque temps en Belgique, puis visita Rome en 1843 et se fixa à Gotha en 1849. De lui au Musée de cette ville : *Portrait de l'astronome Hansen*. Le tableau : *Départ de la landgrave Marguerite et ses enfants*, catalogué au Musée de Hanovre avec les initiales J. F. nous paraît être de cet artiste.

SCHNEIDER Henriette
Née en 1747 à Neuwied. Morte en 1812 à Munich. XVIIIᵉ-XIXᵉ siècles. Allemande.
Peintre de portraits, miniatures.
Elle était la fille et l'élève de Ludwig Schneider. Elle travailla également l'émail.
Musées : Munich (Mus. Nat.) : *Charles Théodore, prince électeur du Palatinat – Portrait d'Elisabeth Marie son épouse*, deux miniatures.

SCHNEIDER Herman ou Hermann
Né le 15 juin 1847 à Munich (Bavière). Mort le 24 juillet 1918 à Munich. XIXᵉ-XXᵉ siècles. Allemand.
Peintre, illustrateur.
Il fut élève de H. Dyk, Moritz von Schwind et Piloty. Il fut à partir de 1871 le directeur artistique de la revue *Fliegende Blätter*. Il termina en 1884 un cycle de Bacchus en douze parties pour une des salles du Drachenburg près de Königswinter.

Ventes Publiques : Paris, 2 déc. 1976 : *Composition* 1969, h/t (55x46) : **FRF 9 000** – New York, 31 oct. 1985 : *Deux femmes sur la terrasse*, h/t (82,5x103,5) : **USD 3 000**.

SCHNEIDER J. A.
Né en 1814 à Cobourg. Mort le 3 novembre 1862 à Prague. XIXᵉ siècle. Allemand.
Aquarelliste.
Il travailla à Dresde et à partir de 1842 à Prague.

SCHNEIDER Jean-Pierre
XXᵉ siècle. Français.
Peintre. Abstrait.
Il a montré une exposition personnelle de ses œuvres à Paris à la galerie Lise et Henri de Menthon en 1992.
L'abstraction de Jean-Pierre Schneider travaille la surface de la toile, la couvre de couches successives de pigment, puis la découvre par grattages ou la met en valeur par des tracés. « Modeste, persévérant, Jean-Pierre Schneider dévoile une peinture silencieuse, aux tons de rêve, et aux allures de danse », précise Françoise Monin.

SCHNEIDER Johann
XVIIIᵉ siècle. Actif à Schwaz. Autrichien.
Sculpteur.

SCHNEIDER Johann Georg
Né le 20 septembre 1713 à Ilmenau. Mort en 1759 sans doute à Eisenach. XVIIIᵉ siècle. Allemand.
Sculpteur.
Il travailla jusqu'en 1752 à Ilmenau, puis à Eisenach. Il fut nommé en 1756 sculpteur à la Cour de Weimar.

SCHNEIDER Johann Jakob
Né en 1822 à Diegten. Mort en 1889 à Bâle. XIXᵉ siècle. Suisse.
Aquarelliste et dessinateur.
Une sélection de ses œuvres parut vers 1880 sous le titre : *Le vieux Bâle*.

SCHNEIDER Johann Josef
Mort avant 1737. XVIIIᵉ siècle. Allemand.
Peintre de portraits.
Il fut peintre à la cour de Munich.

SCHNEIDER Johann Ludwig
Né le 6 février 1808 à Copenhague. Mort le 30 décembre 1870 à Copenhague. XIXᵉ siècle. Danois.
Acteur et paysagiste amateur.

SCHNEIDER Josef
Né le 25 avril 1876 à Eslohe (Westphalie). XXᵉ siècle. Allemand.
Sculpteur de monuments.
Il vécut et travailla à Düsseldorf. Il est l'auteur de plusieurs monuments aux morts.

SCHNEIDER Julius
Né en 1824 dans les Monts des Géants. Mort en 1870 à Breslau. XIXᵉ siècle. Allemand.
Peintre.
Il fut surtout peintre de portraits, mais a également composé des tableaux d'autels pour les églises de la région de Breslau.

SCHNEIDER Jürgen
Né en 1941. XXᵉ siècle. Actif en Belgique. Allemand.
Peintre, graveur.
Il a étudié à Düsseldorf. Il a obtenu le prix d'art graphique de la Province de Flandre orientale.
Bibliogr. : In : *Diction. Biog. illustré des artistes en Belgique depuis 1830*, Arto, Bruxelles, 1987.

SCHNEIDER Karl
Né le 20 septembre 1872 à Bâle. XXᵉ siècle. Suisse.
Peintre.
Il fut élève de Raupp, Windmann et Rud. von Seitz. Il a peint le plafond du théâtre Apollon à Stuttgart.

SCHNEIDER Karl
XVIIIᵉ siècle. Actif à Augsbourg. Allemand.
Peintre.

SCHNEIDER Karoly ou Karl
Né en 1860 à Budapest. XIXᵉ-XXᵉ siècles. Hongrois.
Peintre de paysages, natures mortes.
Il vécut et travailla à Budapest.
Ventes Publiques : Londres, 26 nov. 1986 : *Lac aux cygnes*, h/t (153x213) : **GBP 17 000**.

SCHNEIDER Kaspar
XVIIIe siècle. Actif à Cologne en 1797. Allemand.
Peintre.

SCHNEIDER Leonhard
Né en 1716 à Geislingen. Mort à Schwabach. XVIIIe siècle.
Allemand.
Peintre d'histoire, portraits.
Musées : ULM : *Portrait de Véronique de Krafft.*
Ventes Publiques : MUNICH, 13 sep. 1984 : *Portrait de Johan Jakob Laemmermann* 1758, h/t (92,5x77) : **DEM 5 500.**

SCHNEIDER Ludwig
Né en 1712 à Gotha. Mort le 16 novembre 1789 à Vienne.
XVIIIe siècle. Autrichien.
Miniaturiste et pastelliste.
Père d'Henriette. Il étudia à l'Académie de Vienne. Il fut peintre de la Cour de Darmstadt de 1739 à 1744.

SCHNEIDER Nicolaus
Originaire de Dippoldiswald. Mort en 1583 à Dresde. XVIe siècle. Allemand.
Peintre.

SCHNEIDER Ottilie
Née en 1875 à Prague. XXe siècle. Tchécoslovaque.
Peintre.
Elle vécut et travailla à Prague.

SCHNEIDER Otto
Originaire de Nauen. XIXe siècle. Allemand.
Peintre de genre, portraits.
Il fut élève de F. W. Herbig à Berlin entre 1839 et 1842.

SCHNEIDER Otto J.
Né en 1875 à Atlanta (Géorgie). XXe siècle. Américain.
Peintre, graveur, illustrateur.

SCHNEIDER Otto Ludwig
Né le 25 septembre 1858 à Dresde. XIXe siècle. Allemand.
Peintre de paysages.
Il vécut et travailla à Dresde.

SCHNEIDER Robert
Né le 25 février 1809 à Dresde. Mort le 21 octobre 1885 à Hambourg. XIXe siècle. Allemand.
Portraitiste.
Élève de l'Académie de Dresde. Voyagea à travers toute l'Europe et se fixa à Hambourg vers 1843.
Musées : DRESDE : *Ludwig Tieck* – HAMBOURG : *Peter Simon Brödermann – Mme Brödermann – Portrait de l'artiste par lui-même – Le directeur du gymnase Gurlitt* – LÜBECK : *Em. Geibel.*

SCHNEIDER Simon
Né le 21 janvier 1560. XVIe siècle. Actif à Celle. Allemand.
Peintre.

SCHNEIDER Susan Hayward
Née à Pana (Illinois). XXe siècle. Américaine.
Peintre.
Elle fut élève de Henry Rittenberg, de Carl Léopold Vass à Munich. Elle fut membre de la Fédération américaine des arts.

SCHNEIDER Théophile
Né le 5 décembre 1872 à Freiburg-Baden. XXe siècle. Actif aux États-Unis. Américain.
Peintre.
Il fut élève de Monks, Noyes et Dadol. Il fut membre du Salmagundi Club.

SCHNEIDER Wilhelm Heinrich
Né le 14 janvier 1821 à Neukirchen près de Chemnitz. Mort le 5 août 1900 près de Dresde. XIXe siècle. Allemand.
Paysagiste.
Élève de Ludwig Richter, il fut reçu en 1841 à l'Académie de Dresde. Le Musée de Chemnitz conserve de lui un tableau.
Ventes Publiques : LONDRES, 15 oct. 1970 : *La ferme au bord de la rivière* : **GBP 380.**

SCHNEIDER William G.
Né en 1863 à Monroe. Mort le 5 novembre 1915 à New York.
XIXe-XXe siècles. Américain.
Aquarelliste.
Il étudia à Paris.

SCHNEIDER Wolfgang ou **Schnider**
XVIe siècle. Actif à Zurich. Suisse.
Sculpteur.
Il devint bourgeois de Zurich en 1519.

SCHNEIDER-BLUMBERG Bernhard
Né le 17 mai 1881 à Blumberg (Bade). XXe siècle. Allemand.
Peintre de compositions à personnages, figures, portraits, paysages.
Il fut élève de l'Académie des Beaux-Arts de Karlsruhe. Il vécut dans l'île de Reichenau sur le lac de Constance.
Musées : DONAUESCHINGEN : *Le Vétéran de 1870 – Buste d'Émile Wagner* – FRIBOURG-EN-BRISGAU : *Les Anciens du village* – MAYENCE (Mus. Rom. Germ.) : *Le Hohentwiel.*

SCHNEIDER-BORDACHAR Denys
XXe siècle. Français.
Peintre.
Il a régulièrement exposé au Salon des Artistes Français, à Paris, où il obtient une mention en 1937.

SCHNEIDER-DIDAM Wilhelm
Né le 14 mai 1869 à Altenhunden (Westphalie). Mort le 5 avril 1923 à Düsseldorf (Rhénanie-Westphalie). XIXe-XXe siècles. Allemand.
Peintre de portraits.
Il fut élève de l'Académie des Beaux-Arts de Düsseldorf avec P. Jansen, Roeting et Crola.
Musées : DÜSSELDORF : Plusieurs œuvres.

SCHNEIDER-KAINER Lene
Née à Vienne. XIXe siècle. Autrichienne.
Peintre de nus, paysages, graveur, dessinatrice.
Elle étudia à Vienne, Munich, Paris et en Hollande. Elle voyagea pendant plusieurs années à travers la Perse, le Tibet, les Indes, le Siam et la Chine et vécut longtemps à Ibiza dans les Baléares.

SCHNEIDERFRANKEN Joseph, dit **Bôyin Râ**
Né le 25 novembre 1876 à Aschaffenburg. XXe siècle. Allemand.
Peintre de paysages, écrivain.
Il étudia à Vienne, à Munich avec Gino Parin et à l'Académie Julian de Paris avec Tony Robert-Fleury et Jules Joseph Lefebvre. Il vécut et travailla à Lugano. Il a fondé en 1920 l'Association Jacob Böhme.
Il a peint des paysages de Grèce, de Suède et du Spessart.

SCHNEIDERHAN Maximilian
Né le 19 mai 1844 à Rexingen (près de Horb). Mort le 24 novembre 1923 à Saint Louis (U.S.A.). XIXe-XXe siècles. Américain.
Sculpteur.
Élève de J. N. Meindel et de l'Académie de Munich de 1866 à 1870 avec J. Knabl. A partir de 1870 il se fixa en Amérique, à Louisville, Washington et Saint Louis. On lui doit une statue de la *Vierge* pour le grand autel de la cathédrale de Lyon, et des statues pour la cathédrale de Belleville et de nombreuses églises de Saint Louis.

SCHNEIDERS Carl
Né le 19 février 1905 à Aix-la-Chapelle (Rhénanie-Westphalie). XXe siècle. Allemand.
Peintre de portraits, paysages.
Il étudia aux Écoles des Beaux-Arts de Weimar et de Berlin. Il fut élève d'Ulrich Hubner et d'Ernst Pfannschmidt. En 1935, il obtint un grand prix de l'Académie des Beaux-Arts avec un *Autoportrait.*
Musées : AIX-LA-CHAPELLE : *Paysage.*

SCHNEIDERS VAN GREIJFFENSWERT Bonifacius Cornelis
Né le 21 octobre 1804 à Gierikzee. Mort en 1873. XIXe siècle. Hollandais.
Peintre de paysages.
Juriste de profession, il fut en peinture élève de A.-J. Couwenberg. Il fit des voyages d'études en Belgique et en Allemagne et s'installa à Arnheim.
Ventes Publiques : LOS ANGELES, 15 oct 1979 : *Nature morte au gibier* 1836, h/cart. (87x75) : **USD 2 400** – AMSTERDAM, 14 avr. 1986 : *Paysage boisé animé de personnages et troupeau,* h/t (125x112) : **NLG 19 000.**

SCHNEIDT Max
Né le 27 avril 1858 à Geisenfeld. Mort en 1937. XXe siècle. Actif en Hollande. Allemand.
Peintre de genre.
Il fut élève de Benezur, Lindenschmidt et Löfftz.

M Schneidt

SCHNEIT Achille Hubert
Né à Paris. xixe siècle. Français.
Peintre d'histoire.
Élève de Couder et de Picot. Exposa au Salon de Paris, de 1843 à 1861.

SCHNELL Bernard
Né en 1954 à Ottawa. xxe siècle. Actif en Belgique. Canadien.
Graveur, illustrateur.
Il fut élève des Académies de Cologne, Berlin, la Cambre et Watermael-Boitsfort. Il pratique les différentes techniques de la gravure, manière noire, eau-forte.
Bibliogr. : In : *Diction. Biog. illustré des artistes en Belgique depuis 1830*, Arto, Bruxelles, 1987.

SCHNELL Elfriede
Née le 8 avril 1897 à Landsberg (Prusse). Morte le 16 juin 1930 à Könisgberg (aujourd'hui Kaliningrad en Russie). xixe-xxe siècles. Allemande.
Peintre de figures.
Elle fut élève de l'Académie royale de Königsberg de 1915 à 1918.

SCHNELL Emanuel
xviie siècle. Actif dans la seconde moitié du xviie siècle à Augsbourg et Lindau. Allemand.
Peintre.
On connaît de lui plusieurs portraits.

SCHNELL Ferdinand ou Franz
Né en 1707 à Wefsobrunn-Haid. Mort le 30 octobre 1776 à Dorfen. xviiie siècle. Allemand.
Stucateur.

SCHNELL Johann
Né le 28 avril 1672 à Bâle. Mort le 24 novembre 1714 à Bristol en Angleterre. xviie-xviiie siècles. Suisse.
Peintre de portraits.

SCHNELL Johann
xviiie siècle. Allemand.
Stucateur.

SCHNELL Johann Konrad, père et fils
Nés respectivement en 1646 et en 1675. Le père mort en 1704 et le fils en 1726. xviie siècle. Allemands.
Peintres de portraits.
On doit au père de nombreux portraits sur émail.

SCHNELL Johann Michael
Né en 1700 à Ansbach. Mort le 2 octobre 1763 à Bayreuth. xviiie siècle. Allemand.
Peintre sur porcelaine et sur faïence.

SCHNELL Ludwig Friedrich
Né vers 1790 à Darmstadt. Mort le 14 juin 1834 à Karlsruhe. xixe siècle. Allemand.
Peintre, graveur, dessinateur.
Il fut élève et gendre de Chr. Haldenwang, à qui il succéda comme graveur de la cour à Karlsruhe. Il grava au burin des vues de Heidelberg, de Mannheim, de Fribourg et de Strasbourg. On cite plus particulièrement de lui une gravure, *La Cathédrale de Strasbourg*, d'après un dessin d'August von Bayer.

SCHNELL Martin
Mort avant 1740 sans doute à Varsovie. xviiie siècle. Allemand.
Peintre.
Il travailla vers 1717 à la Manufacture de porcelaine de Meissen, vers 1727 il fut peintre à la Cour de Dresde et travailla plus tard à Varsovie.

SCHNELL Michael
xviie siècle. Suisse.
Stucateur.
Il travailla à Obermarchtal et au cloître de Rheinau.

SCHNELL Michael
Né en 1721 à Bartenbach. Mort en 1785 à Augsbourg. xviiie siècle. Allemand.
Dessinateur et graveur au burin.
Élève de Johann Jakob Haid et gendre de Gottlieb Heiss. Il a gravé des portraits, des figures de saints et des sujets mythologiques.

SCHNELL Sebastian
xviie siècle. Actif à Fribourg. Allemand.
Peintre verrier.

SCHNELL Theodor
Né le 18 mai 1870 à Ravensbourg. xixe siècle. Actif à Ravensbourg. Allemand.
Sculpteur et architecte.
Il a sculpté de nombreux autels pour les églises catholiques.

SCHNELLAWEG. Voir MANG Hans

SCHNELLBOLZ Gabriel
Né vers 1536 à Wittemberg. xvie siècle. Allemand.
Graveur sur bois.
Cité par Ris-Paquot.

SCHNELLBOLZ Hans
xvie siècle. Actif à Berlin vers 1576. Allemand.
Enlumineur.

SCHNELLER Johannes
xvie siècle. Actif en 1573 en Carinthie. Autrichien.
Peintre.

SCHNERB Jacques Félix Simon
Né le 15 septembre 1879 à Avignon (Vaucluse). Mort le 23 mai 1915 près d'Ablain Saint-Nazaire (Pas-de-Calais), tombé au front. xixe-xxe siècles. Français.
Peintre de paysages, intérieurs, graveur, critique d'art.
Il fut à ses débuts graveur et se consacra plus tard à la peinture. Il exposa, à partir de 1908, à Paris, au Salon des Indépendants et au Salon d'Automne des paysages du Sud de la France et de Bretagne.
Ventes Publiques : Paris, 29 nov. 1948 : *Intérieur :* **FRF 2 000.**

SCHNERR Johann Christian
Né vers 1724. Mort en 1795 à Dresde. xviiie siècle. Allemand.
Peintre.
Il travaillait à la Manufacture de porcelaine de Meissen.

SCHNETOLER Johann Ulrich. Voir SCHNETZLER Ulrich Johann

SCHNETZ Jean George
Né en 1755 à Francfort-sur-le-Main. Mort en 1815. xviiie-xixe siècles. Allemand.
Peintre et graveur, à l'eau-forte.
Il a gravé des sujets de genre et des portraits.

SCHNETZ Jean Victor
Né le 14 avril 1787 à Versailles (Yvelines). Mort le 16 mars 1870 à Paris. xixe siècle. Français.
Peintre d'histoire, compositions religieuses, scènes de genre, portraits, aquarelliste, pastelliste, graveur.
Il fut élève de David, de Regnault et de Gros. Il exposa au Salon entre 1812 et 1867. Il obtint une médaille de première classe en 1819 et une autre de première classe à l'Exposition Universelle de 1855. Il alla en Italie à plusieurs reprises et fut directeur de la Villa Médicis en 1840. Il travailla à Paris, pour les églises de N.-D. de Lorette et Saint-Séverin. Il pratiqua aussi la lithographie.
Il représenta des scènes populaires d'une Italie grotesque qualifiées par Baudelaire de « *gros tableaux italiens* ». Mais, à côté, il retrouve une réelle vitalité à travers de petites compositions.

Musées : Amiens : *Épisode du sac d'Aquilée par Attila en 432* – Religieux priant au chevet d'un enfant malade – Arras : *Esther et Mardochée* – Bagnères-de-Bigorre : *Jeune fille d'Albano* – Douai : *Mort du général Auguste Colbert* – Le Havre : *Vieille femme italienne* – Nantes : *Funérailles d'une jeune martyre dans les catacombes à Rome* – Paris (Mus. du Louvre) : *Vœu à la Madone – Jeunesse de Sixte-Quint* – Plafond de la céramique antique : *Charlemagne, entouré de ses principaux officiers, reçoit Alcuin qui lui présente les manuscrits de ses moines* – Voussures : *Médaillons de Pierre de Pise, Roland, Saint Benoît d'Amane, Angilbert, génies des sciences, de la musique, des arts, de la*

guerre, de la législation civile et religieuse – REIMS : *Mazarin présentant Colbert à Louis XIV* – ROUEN : *L'inondation* – SEMUR-EN-AUXOIS : Étude – STRASBOURG : *Fuite de paysans italiens pendant la guerre* – TOULOUSE : *Adieux du consul Bœtius à sa famille* – VALENCIENNES : *Religieux soutenant une femme blessée au pied* – VERSAILLES : *Le comte Eudes défend Paris contre les Normands* – *Henri Harcourt, grand écuyer de France* – *Anne-Pierre Harcourt* – *J.-A. Mailly* – *Matignon* – *Bataille de Rocroy* – *Fabert* – *Bataille d'Ascalon* – *Bataille de Cérisoles* – *Arrivée des Croisés devant Jérusalem* – *Procession des Croisés devant Jérusalem*.

VENTES PUBLIQUES : PARIS, 24 mars 1884 : *Maria Grazia, femme d'un brigand de l'État romain* : **FRF 4 600** – PARIS, 9 nov. 1938 : *Troupier plumant une oie* : **FRF 560** – PARIS, 26 juin 1950 : *Portrait du pape Pie VII*, past. et aquar., d'après David : **FRF 1 600** – VERSAILLES, 7 avr. 1974 : *La mort d'un général* : **FRF 4 200** – PARIS, 27 fév. 1984 : *Scène d'histoire*, sépia, reh. de blanc (22x22) : **FRF 7 900** – NEW YORK, 29 oct. 1986 : *Le guerrier blessé*, craie noire et lav. reh. de blanc/pap. brun (23,2x18,2) : **USD 2 200** – PARIS, 18 mars 1987 : *Le Grand Condé à la bataille de Rocroi*, pl. et lav. brun reh. de gche blanche/croquis au cr. (29x44) : **FRF 28 000** – PARIS, 15 avr. 1988 : *Le spadassin romain*, pan./t. (80x110) : **FRF 12 000** – NEW YORK, 26 oct. 1990 : *Etude d'un personnage endormi*, craies de coul./pap. (21,6x24,8) : **USD 4 400**.

SCHNETZLER Leonhard
Né le 19 mai 1714 à Schaffhouse. Mort en avril 1772 à Oxford. XVIII^e siècle. Suisse.
Peintre et stucateur.
Il vint à Londres en 1743 et acheva sa carrière en Angleterre.

SCHNETZLER Ulrich Johann ou Schnätzler, Schnebfer, Schnetoler
Né le 27 août 1704 à Schaffhouse. Mort le 25 ou 30 mai 1763 à Schaffhouse. XVIII^e siècle. Suisse.
Peintre de portraits et stucateur.
Il fut d'abord élève de J. J. Schärer, puis étudia six ans à l'Académie de Vienne. De 1735 à 1739, il fut professeur d'Em. Handmann à Schaffhouse. Il travailla de 1747 à 1750 à Berne comme peintre de portraits. Ses portraits sont peints avec talent, dont deux portraits à l'Hôtel de Ville de Schaffhouse ; il a fait aussi quelques tableaux d'histoire, dont au Musée de Berne : *Pyrame et Thisbé*. En 1750, il revint à Schaffhouse et y acheva sa carrière. Une maison de Schaffhouse présente en frises deux cycles de peintures de cet artiste, dont l'un représente l'*Histoire de Joseph* et le second *Isaac et Jacob*.
MUSÉES : BERNE (Mus.) : *Pyrame et Thisbé*.

SCHNEY Fr. Van
XVII^e siècle. Travaillant en 1610. Éc. flamande.
Peintre de natures mortes.
Le Musée d'Oslo conserve de lui une *Nature morte*. Les Musées de Cambridge et de Brunswick conservent également de lui chacun une *Nature morte*.

SCHNEYDER Anton
XVIII^e siècle. Actif à Dresde vers 1763. Allemand.
Peintre de portraits.

SCHNIDER. Voir aussi SCHNEIDER

SCHNIDER Adolf
Né le 24 octobre 1890 à Bâle. XX^e siècle. Actif en Allemagne. Suisse.
Peintre, graveur.
Il fut élève de C. Bräger et de Hugo Pfendsack. Il travailla à Paris de 1909 à 1911. Il effectua un voyage d'études en 1912 en Italie, surtout à Florence et revint à la fin de 1912 à l'Académie des Beaux-Arts de Munich où il travailla jusqu'à la guerre avec H. Gröber et C. Becker-Gundahl. Il vécut et travailla à Turbenthal près de Winterthur.

SCHNIDER Claus
Né le 10 juillet 1633 à Meldorf. Mort le 16 janvier 1685 à Meldorf. XVII^e siècle. Allemand.
Peintre.

SCHNIDER Wolfgang. Voir SCHNEIDER

SCHNIDTMANN Anton
Mort en 1725. XVIII^e siècle. Actif à Neustadt. Allemand.
Sculpteur sur bois.
Il était le père de Balthasar. Il travailla surtout pour les églises de sa région.

SCHNIDTMANN Balthasar
XVIII^e siècle. Allemand.

Sculpteur sur bois.
Il était le fils d'Anton.

SCHNIRCH Bohuslav
Né le 10 août 1845 à Prague. Mort le 30 septembre 1901 à Prague. XIX^e siècle. Tchécoslovaque.
Sculpteur.
Élève de E. Grein, Fr. Bauer et M. von Widmann. Il voyagea de 1871 à 1873 en Italie. Il travailla pour le Rudolphinum et le Musée de Bohême à Prague.

SCHNITKER Arp
XVII^e-XVIII^e siècles. Actif entre 1670 et 1700. Allemand.
Sculpteur sur bois.

SCHNITKER Jakob
XVII^e siècle. Actif à Katharineheerd entre 1614 et 1631. Allemand.
Sculpteur.

SCHNITKER Johann
XVII^e siècle. Actif à Stedesand. Allemand.
Sculpteur.
A rapprocher de GRONINGEN Johann von.

SCHNITKER Lambrecht
Né en 1591. Mort en 1654. XVII^e siècle. Actif à Tetenbull. Allemand.
Sculpteur.

SCHNITKER Peter ou Sniker
XVI^e siècle. Actif à Flensbourg vers 1577. Allemand.
Sculpteur.

SCHNITKER Peter, dit Peter Petersen ou Sniker
Mort après 1697. XVII^e siècle. Danois.
Sculpteur.
Il était le père de Peter Petersen. Il travailla à Tondern en Danemark.

SCHNITT Conrad
Né à Constance. Mort en novembre 1541 à Bâle. XVI^e siècle. Suisse.
Peintre, dessinateur.

SCHNITTER Johann
XVII^e siècle. Actif à Zittau. Allemand.
Sculpteur.
L'église Notre-Dame de Zittau nous offre de cet artiste un *Christ en Croix* et des statues représentant *La Foi, L'Amour* et *l'Espérance*.

SCHNITTSPAHN Ernst August
Né le 17 avril 1795 à Darmstadt. Mort le 22 mai 1882 à Darmstadt. XIX^e siècle. Allemand.
Peintre et dessinateur.
Il fut peintre de la Cour et de décors de théâtre. Il a évoqué le passé du vieux Darmstadt dans une série d'une quarantaine d'aquarelles qui étaient la propriété du grand duc de Hesse.

SCHNITZ Johann Joseph. Voir SCHMITZ

SCHNITZER Andras
XVI^e siècle. Actif à Salzbourg. Autrichien.
Sculpteur.

SCHNITZER Balzer
XVI^e siècle. Allemand.
Sculpteur.

SCHNITZER Johann
XV^e siècle. Actif à Arnheim vers 1486. Allemand.
Graveur sur bois.
On cite de ce primitif les bois pour une édition publiée à Ulm en 1486. La carte du monde est ornée de dix têtes représentant les vents. Elle porte la mention : *Insculptum est per Johannem Schnitzer de Arnheim*.

SCHNITZER Johann
Né le 25 mars 1886 à Elmen. XX^e siècle. Allemand.
Sculpteur.
Il vécut et travailla à Elmen.

SCHNITZER Joseph Joachim von ou Schnizer
Né le 19 mars 1792 à Weingarten. Mort le 30 avril 1870 à Stuttgart. XIX^e siècle. Allemand.
Peintre de portraits et de batailles.
Élève de l'Académie de Munich. Il fit les campagnes de 1813 à 1815 et fut nommé plus tard peintre de la cour wurtember-

geoise. Le Musée de Stuttgart conserve de lui *Portrait d'enfant, Portrait d'une tête* et *Ligne de tirailleurs au combat.*

SCHNITZER Lukas

XVIIe siècle. Actif à Nuremberg entre 1633 et 1671. Allemand.
Peintre et graveur de vues de villes.
À rapprocher de Lukas Schnitzer, actif à Ulm vers 1634.

SCHNITZER Lukas

XVIIe siècle. Actif à Ulm vers 1634. Allemand.
Graveur au burin.
Il a surtout gravé des portraits. À rapprocher de Lukas Schnitzer, actif à Nuremberg entre 1633 et 1671.

SCHNITZER Sigmund

Mort en 1518 à Munich. XVIe siècle. Allemand.
Peintre de portraits.
Peintre de cour, il a peint des portraits du duc Guillaume IV de Bavière et de son frère Louis.

SCHNITZER Théodor

Né le 5 décembre 1866 à Stuttgart (Bade-Wurtemberg). XIXe-XXe siècles. Allemand.
Peintre, graveur.
Il fut élève de Jakob von Grunenwald et de Friedrich von Keller.

SCHNITZLER Christa von

Née en 1922 à Cologne (Rhénanie-Westphalie). XXe siècle. Allemande.
Sculpteur. Abstrait.
Elle a étudié de 1947 à 1952 à l'Académie des Beaux-Arts de Munich. Elle vit et travaille à Francfort.
Elle a exposé avec le Nouveau Groupe de Munich. Elle montre ses œuvres dans des expositions personnelles, dont : 1958, Kunstverein, Cologne ; 1959, 1963, galerie Günther Franke, Munich ; 1967, Landesmuseum, Wiesbaden ; 1979, galerie von Laar, Munich ; 1990, galerie Appel und Fertsch, Francfort-am-Main.
Christa von Schnitzler réalise une sculpture, en bronze ou bois, d'une grande pureté de forme, tout en hauteur. Sobre, son abstraction met en valeur une ligne sensible, non géométrique, par de subtils décrochements de formes et un travail sur l'épaisseur.

SCHNITZLER Franz Xaver

Originaire de Neubourg. XIXe siècle. Allemand.
Peintre.
A peint deux tableaux latéraux d'autels dans la vieille église de Pfersee près d'Augsbourg.

SCHNITZLER Leonhard

Mort en 1907. XIXe siècle. Autrichien.
Peintre verrier.
Il a fondé la peinture sur verre à Dornbirn. Le Musée de Bergenz nous présente quelques spécimens de son art.

SCHNITZLER Michael Johann

Né le 24 septembre 1782 à Neustadt (Oberpfalz). Mort le 1er octobre 1861 à Munich. XIXe siècle. Allemand.
Peintre de natures mortes et d'oiseaux.
Fils d'un peintre. Travaille à Munich, Stuttgart, Augsbourg, Ulm. Comme peintre de théâtre, il s'est inspiré, dans ses tableaux, de la manière d'Hondekoeter. La Pinacothèque de Munich conserve de lui *Oiseau de proie avec son butin* et trois tableaux représentant des oiseaux morts.

SCHNITZSPAHN Christian

Né le 6 décembre 1829 à Darmstadt. Mort le 15 juillet 1877 à Darmstadt. XIXe siècle. Allemand.
Médailleur.
Il poursuivit sa formation artistique à l'Académie de Munich, à Berlin et à Londres et devint médailleur de la Cour de Darmstadt, et membre d'honneur des Académies de Vienne et de Saint-Pétersbourg.

SCHNOBEL Johann

XVIIe siècle. Actif à Strakonitz vers 1652. Allemand.
Peintre.

SCHNOEDT Carl Ludwig ou Schneet

XVIIe siècle. Allemand.
Peintre de portraits.
Il travailla au XVIIe siècle et fut au service du prince de Anhalt-

Köthen. Il a peint le portrait du prince Karl Georg Lebrecht ou de son père August Ludwig.

SCHNÖLLER Josef Anton

Né à Stockach. XIXe siècle. Actif à Munich entre 1848 et 1877. Allemand.
Sculpteur.

SCHNOPS Tomasz

XVIIe siècle. Actif à Vilna. Polonais.
Graveur au burin.
Il a peint les portraits de l'évêque *Alex. Sapieha* et du voïvode *P. J. Sapieha.*

SCHNORR Franz

Né le 28 juillet 1794 à Schweinau près de Nuremberg. Mort en 1859. XIXe siècle. Allemand.
Peintre et lithographe.
Il travailla à Stuttgart entre 1828 et 1845.
VENTES PUBLIQUES : STUTTGART, 29 avr. 1974 : *Königstrasse, Stuttgart :* DEM 22 000.

SCHNORR Johann Daniel

Né le 4 avril 1717 à Francfort-sur-le-Main. Mort le 23 février 1784 à Francfort-sur-le-Main. XVIIIe siècle. Allemand.
Sculpteur.
Il a sculpté quatre anges musiciens de l'orgue de l'ancienne église Saint-Pierre à Francfort-sur-le-Main.

SCHNORR Peter

Né le 16 avril 1862 à Stuttgart (Bade-Wurtemberg). Mort le 1er juin 1912 à Stuttgart. XIXe-XXe siècles. Allemand.
Peintre d'affiches, aquarelliste, dessinateur, illustrateur, écrivain.
Il a exécuté des aquarelles illustrant l'*Obéron* de Wieland, *Durch die Wüste* de Karl May et d'autres romans de cet auteur.
BIBLIOGR. : Marcus Osterwalder, in : *Dictionnaire des illustrateurs 1800-1914,* Ides et Calendes, Neuchâtel, 1989.
MUSÉES : BIBERACH : Aquarelles.

SCHNORR VON CAROLSFELD Hans Veit Friedrich

Né le 11 mai 1764 à Schneeberg. Mort le 30 avril 1841 à Leipzig. XVIIIe-XIXe siècles. Allemand.
Peintre de compositions religieuses, portraits, graveur, dessinateur.
Il étudia le droit jusqu'en 1789, date à laquelle il devint l'élève d'Oeser à Leipzig. A la mort de son père il alla s'établir à Königsberg et se consacra entièrement à la peinture. En 1802 il visita Paris et Vienne. En 1803, il fut nommé professeur de dessin à l'Académie de Leipzig et en fut directeur en 1816.
Il a gravé des portraits, des scènes de genre et des sujets mythologiques et en particulier l'illustration des œuvres de Wieland et de Klopstock. Il eut pour enfants trois fils : Edouard, mort en 1819, Ludwig, Julius et une fille, Ottilie, qui tous quatre furent peintres.

MUSÉES : LEIPZIG : *Pierre guérit le paralytique – Portrait du superintendant Dr. Tzschirner.*

SCHNORR VON CAROLSFELD Julius Veit Hans

Né le 26 mars 1794 à Leipzig. Mort le 24 mai 1872 à Dresde. XIXe siècle. Allemand.
Peintre d'histoire et dessinateur.
Fils et élève de Hans Veit Schnorr. En 1811 il alla travailler à l'Académie de Vienne et en 1812 il partit pour l'Italie. Il rencontra à Rome Cornelius, Overbeek, Veit et Koch et se lia d'une étroite amitié avec eux, partageant bon nombre des idées de ce groupe des Nazaréens. D'ailleurs, quand le groupe obtint la commande de la décoration de la Villa Massimi, à Rome, Schnorr von Carolsfeld se vit attribuer pour son compte la salle de l'Arioste, à laquelle il travailla de 1820 à 1825. Il consacra d'ailleurs d'autres fresques à la légende germanique des Nibelungen. Dans ses sujets les plus romantiques, il conserva une douceur mesurée que l'on peut dire italienne, probablement apprise de son travail collectif avec les Nazaréens, ces sortes de Préraphaélites germaniques. Toutefois, les visages de ses personnages expriment des accents plus âpres, écho du dessin de Dürer. En 1825 il fut appelé comme professeur à l'Académie de Munich, mais il ne rejoignit son poste qu'en 1827, ayant visité la Sicile avant son départ. En 1846 il devint professeur à l'Académie de Dresde et directeur de la Galerie de peinture. En 1851 il vint à Londres et

reçut la commande de sa célèbre Bible. Il fournit aussi des cartons pour des vitraux de la cathédrale de Saint-Paul. Schnorr eut un grand nombre d'élèves. Il était membre des Académies de Berlin, de Dresde et de Munich. Il devint aveugle en 1871.

BIBLIOGR. : Marcel Brion : *La peinture allemande*, Tisné, Paris, 1959.
MUSÉES : BÂLE : *Les plaintes de Chriemhild – Domine, quo vadis ?* – BERLIN : *Annonciation* – BRÊME : *Combat de cavalerie – Combat dans l'île de Lipadusa* – COLOGNE : *La Vierge* – DRESDE : *La famille de Saint Jean Baptiste et la famille du Christ au jardin des fleurs – Vue de Salzbourg – Visite d'Ananias à Paul* – FRANCFORT-SUR-LE-MAIN : *Le bon Samaritain* – Dix cartons, sujets pris dans le Roland furieux de l'Arioste – LEIPZIG (Mus. des Beaux-Arts) : *Saint Roch faisant l'aumône* 1817 – MUNICH : *Scène du chant des Niebelungen* – STUTTGART : *Siegfried revient vainqueur.*
VENTES PUBLIQUES : STUTTGART, 29 nov. 1957 : *Paysage d'Italie*, pl. : **DEM 5 300** – MUNICH, 24 nov. 1973 : *Vierge à l'Enfant* : **DEM 17 000** – MUNICH, 28 nov. 1974 : *Scène des Nibelungen* 1840 : **DEM 5 500** – MUNICH, 28 nov 1979 : *L'arrivée du chasseur à cheval* 1819, pl./trait de cr. (16x24) : **DEM 97 000** – MUNICH, 30 mai 1979 : *Sainte Elisabeth assistant à la construction d'un hôpital*, aquar./trait de cr. (34x23) : **DEM 2 600** – COLOGNE, 21 mai 1981 : *Enfant nu*, cr. et craie (18,5x14) : **DEM 2 000** – LONDRES, 23 juin 1983 : *Noé sortant de l'arche* 1826, pl. et encre brune/traces cr. (21,5x26) : **GBP 2 800** – LONDRES, 27 nov. 1986 : *Éliézer et Rébecca rencontrant Isaac* 1842, pl. et encre grise (26,5x22) : **GBP 10 500** – LONDRES, 24 juin 1987 : *Moïse tuant l'Égyptien* 1828, pl. et encre brune (21,5x25,5) : **GBP 7 500** – HEIDELBERG, 14 oct. 1988 : *Jean, le prêcheur dans le désert* 1853, encre (24,5x27,5) : **DEM 7 800** – LONDRES, 30 nov. 1990 : *Vierge à l'Enfant* 1855, h/t (69,2x47) : **GBP 16 500** – NEW YORK, 22-23 juil. 1993 : *Deux nus masculins* 1815, encre et cr./pap. avec reh. de blanc (61,3x41,9) : **USD 4 025** – LONDRES, 11 fév. 1994 : *Artiste dans son bureau* 1842, cr. et aquar./pap. (26x23) : **GBP 9 200** – HEIDELBERG, 5-13 avr. 1994 : *Nu masculin allongé* 1833, cr. (27,2x43,5) : **DEM 6 800** – LONDRES, 11 oct. 1995 : *La fin des Nibelung – mort de Kriemhilde* 1845, encre et lav./pap./t. (56,5x63,5) : **GBP 6 900** – NEW YORK, 24 oct. 1996 : *Ruth la glaneuse dans le champ de Booz* 1828, h/t (59,1x69,8) : **USD 228 000.**

SCHNORR VON CAROLSFELD Ludwig Ferdinand
Né le 11 octobre 1788 à Leipzig. Mort le 13 avril 1853 à Vienne. XIXᵉ siècle. Allemand.
Peintre de compositions religieuses, portraits, graveur, dessinateur.
Fils de Hans et frère de Julius et Edouard Schnorr, il fut tout d'abord l'élève de son père, puis, en 1804, il alla travailler à l'Académie de Vienne. Il a gravé quelques eaux-fortes.
Il s'inspira du style de Fuger.
MUSÉES : BERLIN : *Portrait de Jean Leth – Madone* – BRESLAU, nom all. de Wroclaw : *Sainte Famille* – DRESDE : *Portrait de vieillard – Petit buste* – INNSBRUCK (Ferdinandeum) : *Soulèvement des paysans du Tyrol par Andreas Hofer* – LINZ : *Sainte Cécile* – LUTZSCHENA : *Portrait d'homme – Götz de Berlichingen* – MUNICH : *Le roi des aulnes* – VIENNE (Gal. du XIXᵉ siècle) : *Le large pin de Mödling – La tentation du seigneur – Faust, scène du cachot – Retour du chevalier – Départ du chevalier – L'ermite* – VIENNE (Mus. Diocésain) : *Pierre en prison.*
VENTES PUBLIQUES : BERLIN, 1ᵉʳ et 2 avr. 1966 : *Le Repos pendant la Fuite en Égypte* : **DEM 4 800** – MUNICH, 11 juin 1970 : *Le mariage d'Ondine* : **DEM 3 400** – COLOGNE, 15 juin 1973 : *Christophe Colomb sur le Santa Maria* : **DEM 8 500** – LONDRES, 24 mars 1988 : *Roméo et Juliette* 1820, cr., fus. et gche blanche (27x19,5) : **GBP 825.**

SCHNUBEL Jean
Né en 1894 à Château-La Vallière (Indre-et-Loire). XXᵉ siècle. Français.
Peintre. Naïf.
Autodidacte, il a certainement exercé une activité professionnelle que les sources ne nous indiquent pas. Il a vécu et travaillé en Touraine. Il a été exposé pour la première fois à Paris en 1952.
Dans un sentiment romantique naïf, il peint des donjons et des vieux châteaux que lui inspire sa contrée.

BIBLIOGR. : Otto Bihalji-Merin : *Les Peintres Naïfs*, Delpire, Paris, s. d.

SCHNUG Leo
Né le 17 février 1878 à Strasbourg (Bas-Rhin). Mort le 18 décembre 1933. XXᵉ siècle. Français.
Peintre d'histoire, graveur.
Il fut élève de l'École des Beaux-Arts de Strasbourg et de Gysis à Munich. Il a exécuté des peintures murales au lycée de filles au Löwenbrau et à la maison Kammerzell de Strasbourg.
MUSÉES : STRASBOURG : *La Bannière de Strasbourg à la bataille d'Hansbergen.*

SCHNUPP R.
XIXᵉ siècle. Allemand.
Lithographe.
A évoqué dans ses lithographies le passé lointain de la Hesse.

SCHNUPP-PFAFF Gerhard
Né le 22 février 1899 à Alzey. XXᵉ siècle. Allemand.
Peintre de paysages.
Il vécut et travailla à Goldentraum près de Greifenberg (Silésie). L'État hessois et les villes de Darmstadt et de Gissen possèdent plusieurs de ses œuvres.

SCHNUR Marie
Née le 19 février 1869. XIXᵉ-XXᵉ siècles. Allemande.
Peintre de genre, portraits, natures mortes.
Elle étudia à Berlin avec G. Fehr et à Munich avec Schmid-Reutte et W. Durr.

SCHNURER Johann Georg
Né en 1678. Mort le 9 février 1745 à Bayreuth. XVIIIᵉ siècle. Allemand.
Peintre.
Sa veuve Marguerite et ses filles ont participé à la décoration de la chapelle de l'hôpital de Bayreuth. Son fils Matthias Heinrich a peint à Bayreuth plusieurs portraits gardés dans les châteaux de cette ville.

SCHNYDER Albert
Né en 1898 à Delsberg. Mort en 1989 à Delsberg. XXᵉ siècle. Suisse.
Peintre de paysages animés, paysages, paysages de montagne, peintre à la gouache, dessinateur.
Il est membre de la Société suisse des peintres et sculpteurs. Il a surtout peint les paysages du Jura et du Doubs.
MUSÉES : AARAU (Aargauer Kunsthaus) : *Der Nadelberg Basel* 1960.
VENTES PUBLIQUES : ZURICH, 12 nov. 1976 : *Paysage du Jura* 1964, h/t (60x73) : **CHF 12 000** – BERNE, 9 juin 1977 : *La Balançoire campagnarde* 1956, h/t (60x81) : **CHF 15 000** – BERNE, 26 oct 1979 : *La maison du gendarme* 1944, cr. (37,7x54,2) : **CHF 1 900** – ZURICH, 22 mai 1980 : *Le ruisseau* 1978, h/t (54,5x65) : **CHF 24 000** – ZURICH, 11 nov. 1981 : *À la croisée des chemins* 1966, h/t (48,5x108) : **CHF 29 000** – ZURICH, 10 nov. 1984 : *Ferme au bord de la route* 1964, h/t (36,5x116) : **CHF 30 000** – BERNE, 26 oct. 1985 : *Six fermes* 1966, h/t (50x100) : **CHF 28 000** – BERNE, 20 juin 1986 : *Bauernhaus in Büre* 1943, h/t (60,5x74) : **CHF 14 000** – BERNE, 12 mai 1990 : *Deux Fermes dans le Jura* 1956, gche (32,5x45,5) : **CHF 7 000** – ZURICH, 4 juin 1992 : *Maison dans les gorges* 1961, h/t (73x91,5) : **CHF 14 690** – ZURICH, 24 juin 1993 : *Chevaux près des Cerlatez*, h/pan. (24x131) : **CHF 19 000** – ZURICH, 24 nov. 1993 : *Paysage du Clos du Doubs* 1964, h/t (74x93) : **CHF 20 700** – ZURICH, 5 juin 1996 : *Garçons au bord du ruisseau* 1939-1940, h/t (67,5x77,5) : **CHF 28 750** – BERNE, 20-21 juin 1996 : *Le Pont de Saint-Ursanne* vers 1930, h/t (41x55,5) : **CHF 12 500.**

SCHNYDER Anton
Né le 30 mai 1820 à Lucerne. Mort le 17 janvier 1897 à Lucerne. XIXᵉ siècle. Suisse.
Sculpteur, médailleur et orfèvre.

SCHNYDER Heinrich
Mort vers 1615 à Schaffhouse. XVIIᵉ siècle. Actif à Schaffhouse. Suisse.
Peintre verrier.
Il s'établit comme maître à Schaffhouse.

SCHNYDER Heinrich
Mort le 8 août 1616 à Rapperswil. XVIIᵉ siècle. Actif à Rapperswil. Suisse.
Peintre verrier.
Élève du peintre verrier Franz Fallenter à Lucerne. Le Musée de Zurich conserve de lui *Le Bon Samaritain.*

SCHNYDER Jean-Frédéric
Né en 1945 à Bâle. xxᵉ siècle. Suisse.
Peintre de nus, paysages, natures mortes, sculpteur d'assemblages et d'installations. Tendance conceptuelle.
Il s'est établi à Berne, où il est professeur de photographie.
Il participe à des expositions collectives, notamment : en 1968 à la Kunsthalle de Berne, exposition *Environnements* ; en 1971, il a figuré à la Biennale de Paris, et en 1975 à la Nouvelle Biennale. À partir de 1967, il travaillait dans l'esprit du Pop'art et des Nouveaux Réalistes. Peu avant soixante-dix, il créait des objets d'inspiration conceptuelle, assez proches de ce que furent les objets surréalistes, impliquant la participation du spectateur, comportant des miroirs, de la fourrure, etc., faisant appel aux sens de la vue, du toucher, de l'odorat, renvoyant la perception du spectateur à la conscience de lui-même. Depuis 1970, il a recours à la peinture pour créer des parodies des trois thèmes traditionnels majeurs, le nu, le paysage, la nature morte.
BIBLIOGR. : Theo Kneubühler, in : *Art : 28 Suisses*, Édit. Gal. Raeber, Lucerne, 1972 – in : Catalogue de la *Nouvelle Biennale*, Paris, 1985.
VENTES PUBLIQUES : FRANCFORT-SUR-LE-MAIN, 14 juin 1994 : *Le bonhomme de neige Nr 449* 1987, h/t (42x30) : **DEM 8 000** – LUCERNE, 8 juin 1996 : *Habkern* 1989, h/t (21x30) : **CHF 3 200**.

SCHNYDER Walter
Né le 9 septembre 1873 à Grenchen (Soleure). xxᵉ siècle. Suisse.
Peintre de paysages.
Il se fixa à partir de 1893 à Onsingen.

SCHNYDER VON WARTENSEE Jost
Né le 16 juin 1822 à Lucerne. Mort le 11 juillet 1894 à Lucerne. xixᵉ siècle. Suisse.
Paysagiste.
Élève de R. Zund et de J. Schwegler.
VENTES PUBLIQUES : LUCERNE, 8 nov. 1984 : *Gardeuse de chèvre dans un paysage alpestre* 1860, h/pan. (46x37) : **CHF 7 500**.

SCHNYDER VON WARTENSEE Ludwig
Né le 25 février 1858 à Lucerne. xixᵉ siècle. Actif à Lucerne. Suisse.
Artisan d'art.
Élève et plus tard professeur de l'École des Beaux-Arts de Lucerne il fit des voyages d'études à Munich et à Salzbourg. Son frère Wilhelm, né le 26 octobre 1859 à Lucerne et mort le 7 septembre 1894 dans cette ville fut son collaborateur.

SCHOBBENS Alexander Franciscus
Né le 9 octobre 1720 à Anvers. Mort le 15 novembre 1781 à Anvers. xviiiᵉ siècle. Éc. flamande.
Sculpteur.
Élève de Alex. Van Papenhoven et de l'Académie royale à Paris. A partir d'octobre 1751, il devint maître et membre de la gilde d'Anvers. Il fut directeur de l'Académie d'Anvers de 1752 à 1780. Il est l'auteur de plusieurs monuments funéraires, dont le tombeau de la famille de Borsbeke, dans l'église Saint-Walpurgis à Anvers ; il exécuta également une *Vierge* pour une église de Verdun et deux marbres, *L'Espoir* et *La Charité* pour l'église Saint-Michel à Gand.

SCHÖBEL
xviiiᵉ siècle. Actif à Weilitzken en Prusse orientale vers 1700. Allemand.
Sculpteur.

SCHÖBEL Georg
Né le 10 décembre 1860 ou 1858 à Berlin. xixᵉ-xxᵉ siècles. Allemand.
Peintre d'histoire, genre, illustrateur.
Il fut en 1884 élève de l'Académie des Beaux-Arts de Berlin et subit l'influence de Meyerheim et d'Adolf Menzel. Il a peint surtout des scènes de la vie de Frédéric II et à partir de 1914 des épisodes de la guerre mondiale sur le front occidental.
VENTES PUBLIQUES : PARIS, 18 mai 1897 : *La nuit de Noël à Berlin* : **FRF 250** – LONDRES, 28 nov. 1985 : *La fête de Noël*, aquar. (31x49) : **GBP 2 800**.

SCHÖBEL Karl Friedrich
Originaire de Ludwigslust. xixᵉ siècle. Allemand.
Peintre de paysages et d'architectures.
Il fut en 1835 l'élève de Blechen.

SCHÖBELT Paul
Né le 9 mars 1838 à Magdebourg. Mort le 3 mai 1893 à Breslau. xixᵉ siècle. Allemand.

Peintre de sujets mythologiques, scènes de genre, portraits.
Il fut élève des Académies de Düsseldorf et de Berlin, et de Gleyre à Paris ; le gouvernement prussien lui décerna une bourse de voyage qui lui permit d'aller poursuivre ses études en Italie. Il se fixa à Breslau et y devint professeur. On cite de lui *Enlèvement de Proserpine* et *Triomphe du génie*.
VENTES PUBLIQUES : MUNICH, 10 mai 1989 : *Deux petites filles aux cerises* 1892, h/t (95,5x72) : **DEM 9 900**.

SCHOBER
xviiiᵉ siècle. Actif à Helchenbach. Allemand.
Graveur de portraits.

SCHOBER Franz von
Né le 17 mai 1796 près de Malmö en Suède. Mort le 13 août 1882 à Dresde. xixᵉ siècle. Suédois.
Poète, écrivain, dessinateur et lithographe.
Il vécut à Weimar de 1843 à 1853, se lia d'amitié avec Liszt et séjourna ensuite le plus souvent à Dresde. On lui doit le projet de la tombe de Schubert au cimetière à Währing.

SCHOBER Hans Wilhelm
xviᵉ siècle. Allemand.
Peintre.
On le trouve à la cour de Dresde.

SCHOBER Hermann
xviiiᵉ-xixᵉ siècles. Autrichien.
Peintre.
Il est surtout connu pour ses peintures de fleurs sur porcelaine qu'il réalisa à la Manufacture de porcelaine de Vienne entre 1795 et 1836.

SCHOBER Joseph
xixᵉ siècle. Actif vers 1802. Autrichien.
Miniaturiste.

SCHOBER Peter Jakob
Né le 13 décembre 1897 à Gschmend (Franconie). xxᵉ siècle. Allemand.
Peintre de genre, paysages animés, fleurs, graveur.
Il fut élève de Poetzelberger, Landenberger, Altherr et Eckner. Il fut, à partir de 1932, assistant à l'Académie de Stuttgart. Il vécut et travailla à Stuttgart.
MUSÉES : STUTTGART (Gal. d'État) : *Picknick* – *Jacinthes* – ULM : *Paysage du lac de Constance.*
VENTES PUBLIQUES : MUNICH, 31 mai 1983 : *Paysage de printemps* 1948, h/t (50,5x61) : **DEM 3 400**.

SCHOBINGER Karl Friedrich
Né le 14 décembre 1879 à Lucerne. Mort en 1951 à Lucerne. xxᵉ siècle. Suisse.
Peintre de sujets allégoriques, figures.
Il étudia à Lucerne, à Genève en 1904. De 1911 à 1914, il fut professeur à l'École des Beaux-Arts de Breslau.

K. F. Schobinger

MUSÉES : ZURICH : *Le péché de l'humanité.*
VENTES PUBLIQUES : LUCERNE, 19 mai 1983 : *Soldats suisses* 1935, gche (58x112,5) : **CHF 15 000** – LUCERNE, 30 sep. 1988 : *Garde suisse*, détrempe (44x27) : **CHF 2 000**.

SCHOBINGER Léo
Né le 22 juillet 1897 à Hemigkofen (Wurtemberg). xxᵉ siècle. Allemand.
Peintre de genre, paysages animés.
Il fut élève de Waldschmidt, Landenberger et Altherr.
MUSÉES : STUTTGART : *Le Café au jardin du château* – *Paysage.*

SCHOBIUS Christian ou **Christjern**
Né le 5 octobre 1872 à Aalborg. Mort le 7 juin 1900 à Copenhague. xixᵉ siècle. Danois.
Peintre de figures et paysagiste.
Élève de Kr. Zahrtmann. Le Musée de Copenhague possède de lui : *Dans l'église du village* et *Jeune fille lisant.*

SCHOCH Abraham
Né en 1724. Mort en 1772. xviiiᵉ siècle. Actif à Augsbourg. Allemand.
Peintre de portraits et graveur au burin.
Il a gravé un portrait de *Stanislas Auguste*, roi de Pologne.

SCHOCH Karl
Né le 8 septembre 1848 à Burgdorf. Mort le 23 mars 1903 à Munich. xixᵉ siècle. Allemand.

Peintre sur porcelaine et paysagiste.
Élève de Lips. Il travailla à Thur et à Munich.

SCHOCHER Jozsef
XVIII^e siècle. Actif à Grosswardein.
Peintre.

SCHÖCHLIN-RÖMER Bertha, née **Römer**
Née le 22 septembre 1860 à Bienne. XIX^e-XX^e siècles. Suissesse.
Peintre de paysages, natures mortes, fleurs.
Elle fut élève d'Auguste Bachelin, Paul Volmar, Wilhelm Benteli.
Elle voyagea à Panama et au Chili. Elle se fixa plus tard à Bienne.
Elle fut professeur de dessin. Elle eut en 1890 les prix du Salon de Santiago et de Valparaiso.

SCHOCK Michael
Originaire de Ried. XIX^e siècle. Actif vers 1818. Autrichien.
Peintre.

SCHOCKEN Wilhelm
Né en 1874 à Pleschen. XX^e siècle. Allemand.
Peintre, graveur.
Il fut également docteur en philosophie. Il vécut et travailla à Berlin.
Il a composé une série de dix-sept gravures sur bois pour les *Plaintes de Jérémie*.

SCHOCKHATNIG Joseph. Voir **SCHOKOTNIGG**

SCHOCKHOLZ Kaspar
XV^e siècle. Actif vers 1446. Allemand.
Sculpteur sur bois.

SCHÖDL Heinrich
Né en 1777 à Tachau. Mort en 1838 à Prague. XIX^e siècle. Autrichien.
Miniaturiste, surtout de portraits.
Élève de l'Académie de Prague.

SCHÖDL Martin ou **Schödle**. Voir **SCHEDEL**

SCHÖDLBERGER Johann Nepomuk ou **Schödelberger**
Né en 1779 à Vienne. Mort le 26 janvier 1853 à Vienne. XIX^e siècle. Autrichien.
Peintre de paysages, intérieurs, graveur.
Élève de l'Académie de Vienne. Il a gravé des paysages à l'eauforte. Après de nombreux voyages d'études il se fixa à Vienne où il devint membre de l'Académie en 1835.

MUSÉES : GRAZ : *Paysage d'Arcadie* – INNSBRUCK : *Paysage méridional* – VIENNE : *Intérieur d'une église italienne* – *Un caveau* – *La chute du Traun à Gmunden* – *Paysage idéal* – *Cascade de Tivoli*.
VENTES PUBLIQUES : PARIS, 30 mai 1973 : *Paysage d'Arcadie* : FRF 11 000 – VIENNE, 19 sep. 1978 : *Bergers dans un paysage d'Italie*, h/t (62x87,5) : **ATS 90 000** – VIENNE, 18 sept 1979 : *Joyeuse compagnie dans un paysage montagneux* 1833, h/t (34x42) : **ATS 45 000** – LONDRES, 21 juin 1983 : *Paysage d'Arcadie* 1810, h/t (156x213) : **GBP 11 000** – LONDRES, 10 oct. 1984 : *Joueurs de cartes dans un paysage*, h/t (90x124,5) : **GBP 1 500** – LUCERNE, 23 mai 1985 : *Paysage boisé animé de personnages* 1815, h/t (76x94,5) : **CHF 27 000** – VIENNE, 28-30 oct. 1996 : *Paysage classique avec des paysans sur un sentier, un temple et un village au loin*, h/t (68x94) : **ATS 195 500**.

SCHÖDLER Johann Georg. Voir **SCHEDLER**

SCHODT J. Sigmund. Voir **SCHOTT**

SCHOEBROECK Pieter. Voir **SCHOUBROECK**

SCHOECK Alfred
Né le 4 décembre 1841 à Bâle. XIX^e siècle. Actif à Brunnen. Suisse.
Peintre de paysages.
Il étudia à Bâle avec F. Horner et à Paris avec Fr. Diday. Il voyagea en Norvège, en Hongrie dans les Balkans et au Canada.

SCHOEDDER Paul Hermann
Né le 17 novembre 1887 à Iserlhon (Westphalie). XX^e siècle. Allemand.
Peintre de portraits, paysages, graveur.
Il vécut et travailla à Munich. Il fut élève de Alois Rolf, Tentsch et Becker-Gundahl.
VENTES PUBLIQUES : COLOGNE, 21 mars 1980 : *Bouquet de fleurs* 1939, h/pan. (100x76) : **DEM 2 000** – LONDRES, 12 juin 1997 : *Coquelicots, marguerites, iris, œillets de poète et pivoines dans un vase* 1930, h/pan. (105,5x87) : **GBP 3 220**.

SCHOEDL Max ou **Schödl**
Né en 1834 à Vienne. Mort en mars 1921. XIX^e-XX^e siècles. Autrichien.
Peintre de natures mortes.
Il fut élève de Friedrich Friedlander von Malheim à l'Académie des Beaux-Arts de Vienne. Il travailla à Vienne, Paris, Londres, et en Italie. Il obtint une médaille à Sydney en 1879.

MUSÉES : MUNICH – SYDNEY – VIENNE.
VENTES PUBLIQUES : NEW YORK, 21 et 22 jan. 1909 : *Nature morte* : **USD 200** – VIENNE, 21 spet. 1971 : *Objets d'art d'Extrême-Orient* : **ATS 32 000** – LONDRES, 13 juin 1973 : *Nature morte aux livres* : **GBP 600** – VIENNE, 16 mars 1976 : *Nature morte* 1878, h/pan. (19x14) : **ATS 30 000** – LONDRES, 4 mai 1977 : *Nature morte*, h/pan. (28x24) : **GBP 1 050** – LOS ANGELES, 22 juin 1981 : *Nature morte aux fruits et au champagne* 1887, h/pan. (19,5x14) : **USD 5 250** – ROME, 10 déc. 1991 : *Nature morte avec un casque*, h/pan. (48x31,5) : **ITL 4 600 000** – LONDRES, 16 juin 1993 : *L'atelier de l'artiste* 1906, h/pan. (32x24) : **GBP 3 105** – MUNICH, 21 juin 1994 : *Nature morte* 1881, h/pan. (34x25,5) : **DEM 4 600** – NEW YORK, 17 jan. 1996 : *Nature morte à la flûte de champagne*, h/pan. (32,4x24,1) : **USD 920**.

SCHOEFF Jean ou **Schooff**
Né vers 1475 à Malines. Mort après 1533 probablement à Malines. XVI^e siècle. Éc. flamande.
Peintre.
Ce primitif est mentionné pour la première fois dans les comptes communaux de Malines en 1504-1505. L'année suivante, il figure dans les registres avec le titre officiel de peintre de la ville. On le voit occupé à divers travaux décoratifs, restauration de peintures, dorures et enluminures de statues, décors pour les processions. En 1514-1515, la ville lui commande un tableau pour la chambre de la Trésorerie représentant une séance du Parlement lors de sa fondation en 1473 avec les portraits des personnes qui en faisaient partie alors. Le tableau, avant la terrible guerre de 1914 était conservé au local des Archives. D'après les recherches de M. A.-J. Wauters à qui nous empruntons une notable partie des éléments de cette notice, cette peinture dont la signature et la date sont en partie effacées, fut attribuée dans le catalogue du Musée de Malines (éditions de 1869) à Jehan Cossaet avec la date de 1561 et par M. Henri Hymons dans son Van Mouder, à Jehan Gossaert 15... Mais l'œuvre, de l'avis des critiques les plus autorisés, appartient bien à Schoeff. Le Musée de Bruxelles conserve une réduction de la peinture de Malines, que M. Wauters considère comme le modèle ou une réplique de dimension moindre, exécutée par l'artiste. On conserve également au Parlement de Vienne trois autres représentations du Parlement de Malines, attribuées à notre artiste : la première, présidée par Charles le Téméraire, en 1474 ; la seconde, par Maximilien ayant à ses côtés son jeune fils Philippe, en 1478 ; la troisième, par Philippe le Beau, en 1503. De petites copies de ces trois peintures existaient également aux archives de Malines.

SCHOEFF Johannes Pietersz ou **Pieterszoon**
Né en 1608 sans doute à La Haye. Mort après 1666 à Bergen op Zoom. XVII^e siècle. Hollandais.
Peintre de paysages, paysages de montagne, marines.

Entre 1638 et 1660 il travaillait à La Haye sous l'influence de Jan Van Goyen. Sa veuve habitait encore cette ville en 1681. On possède peu de tableaux de lui.

J Schve // 1662
(J. Schoeff 1651

Musées : AMSTERDAM : *Paysage* – LA HAYE : *Paysage*, attribué – LA HAYE (Mus. mun.) : *Paysage montagneux.*
Ventes Publiques : LUCERNE, 22 juin 1963 : *Bords de rivière avec barques de pêche :* **CHF 7 500** – LONDRES, 12 nov. 1969 : *Deux bateaux de guerre en pleine mer :* **GBP 580** – AMSTERDAM, 26 mai 1970 : *Bateaux de guerre :* **NLG 10 000** – ZURICH, 17 nov. 1972 : *Paysage fluvial :* **CHF 29 000** – ZURICH, 12 nov. 1976 : *Pêcheurs dans leurs barques ramenant les filets* 1643, h/pan. (48,2x64) : **CHF 40 000** – AMSTERDAM, 23 avr 1979 : *Pêcheurs sur une rivière,* h/pan. (41x33,5) : **NLG 7 600** – GENÈVE, 4 mai 1981 : *Rivière avec pêcheurs posant des filets,* h/pan., de forme ronde : **CHF 17 500** – VIENNE, 16 nov. 1983 : *Pêcheurs rentrant leurs filets* 1645, h/bois (39x61) : **ATS 320 000** – PARIS, 25 avr. 1985 : *Départ pour la chasse,* h/pan. (40x57,5) : **FRF 32 500** – LONDRES, 11 déc. 1986 : *Pêcheurs dans un estuaire* ; *Paysage fluvial boisé avec paysans sur un pont de bois* 1645, h/pan., une paire (28,6x37,5) : **GBP 6 000** – AMSTERDAM, 16 nov. 1993 : *Voyageurs sur une route au travers des dunes* 1655, h/pan. (30x46,5) : **NLG 39 100.**

SCHŒFFER Francisque Jean
Né le 13 février 1808 à Paris. Mort en 1874. XIXᵉ siècle. Français.
Paysagiste.
Élève de Bertin et d'Ingres. Le Musée de Bayeux conserve une œuvre de lui.
Ventes Publiques : PARIS, 1ᵉʳ fév. 1950 : *Vues de villages* 1848, deux pendants : **FRF 4 600.**

SCHOEFFER Jean
XVIᵉ siècle.
Peintre.
Cité par Ris-Paquot.

SCHOEFFER Nicolas. Voir **SCHÖFFER**

SCHOEFFT August Theodor
Né en 1809 à Pest. Mort en 1888 à Londres. XIXᵉ siècle. Hongrois.
Peintre de genre, sujets typiques, portraits.
Fils de Josef August. Il étudia à Vienne et de 1844 à 1846 à Rome. Il voyagea beaucoup en Europe et en Asie et fit de nombreux portraits.
Musées : BUDAPEST.
Ventes Publiques : LONDRES, 19 mars 1980 : *La présentation de la mariée,* h/t (142x108) : **GBP 700** – PARIS, 21 mai 1992 : *Dame de qualité au châle indien* 1837, h/t (110x92) : **FRF 5 200.**

SCHOEFFT Barbara
XIXᵉ siècle. Hongroise.
Peintre.
Fille de Josef August. Elle a peint vers 1840 des paysages.

SCHOEFFT Josef
Né vers 1745 à Doberschau. Mort après 1803 à Pest. XVIIIᵉ siècle. Hongrois.
Peintre.

SCHOEFFT Josef August
Né vers 1775 à Pest. Mort en 1850 à Pest. XIXᵉ siècle. Hongrois.
Peintre.
Il a peint des portraits.

SCHOEFTMAYER Eberhard et Martin
XVIᵉ siècle. Actifs à Munich. Allemands.
Peintres.

SCHOEL Hendrik Van ou Schöl
XVIᵉ siècle. Hollandais.
Graveur.
Il avait une imprimerie et une librairie à Rome.

Son œuvre gravé comprend surtout des sujets religieux d'après les maîtres italiens.

SCHOELL Johann Abraham
Né le 29 mai 1733 à Francfort-sur-le-Main. Mort le 24 août 1791. XVIIIᵉ siècle. Allemand.
Miniaturiste.

SCHOELLER Johann Christian
Né en 1782 à Ribeauvillé. Mort le 10 novembre 1851 à Vienne. XIXᵉ siècle. Français.
Peintre et dessinateur.
D'abord commerçant à Augsbourg, il devint élève de l'Académie de Munich avec Klotz. Il voyagea en Suisse, en France. Il travailla à Paris en 1812 et se rendit ensuite en Provence. A partir de 1815 il travailla à Vienne, en Italie. Son œuvre la plus connue est constituée par sa contribution à la *Galerie de scènes intéressantes et comiques des théâtres de Vienne* et sa *Galerie d'images du théâtre.*
Ventes Publiques : PARIS, 14 fév. 1951 : *Napoléon Iᵉʳ*, miniature : **FRF 22 000.**

SCHOELLER R.
XIXᵉ siècle. Actif vers 1815. Allemand.
Miniaturiste.

SCHOELLHORN Hans Karl
Né le 10 février 1892. Mort en 1983. XXᵉ siècle. Suisse.
Peintre de figures, portraits, paysages urbains, marines, lithographe, illustrateur.
Il fut élève de l'École technique de Winterthur, puis élève, de 1911 à 1912, de l'École des Beaux-Arts de Genève. Il a travaillé de 1912 à 1913 à Munich avec Gröber, à Dresde et à Leipzig et jusqu'à la guerre à Paris. Il revint à Genève en 1917 et travailla à Zurich et à Winterthur. Il effectua des voyages d'étude en Espagne et dans le Nord de l'Afrique.
Musées : AARAU (Aargauer Kunsthaus) : *Weiblicher Akt* – WINTERTHUR : *Portrait de l'artiste en uniforme français* – *Le Modèle.*
Ventes Publiques : ZURICH, 12 mai 1977 : *Jeune femme aux bas noirs* 1917, h/t (65x64) : **CHF 2 500** – BERNE, 3 mai 1979 : *Femme assise en robe bleue* 1918, h/t (55x46) : **CHF 3 200** – PARIS, 26 avr. 1990 : *Le vieux port de Marseille* 1926, h/t (46x55) : **FRF 20 000** – PARIS, 19 nov. 1991 : *Coin de rue à Genève* 1930, h/t (55x46) : **FRF 6 500.**

SCHŒLMACKER Jakob ou Jacobus ou Schœmaker-Doyer
Né le 24 juin 1792 à Crefeld. Mort le 9 juin 1867 à Zutphen. XIXᵉ siècle. Hollandais.
Peintre.
Son père l'amena tout enfant à Amsterdam et le plaça comme élève chez Jul. Adriaensz. Il travailla aussi à Anvers avec Van Bree. De retour en Hollande, il peignit le portrait, le genre et quelquefois l'histoire, partageant son temps en des séjours à Zwolle et à Amsterdam.
Musées : AMSTERDAM : *Jour de payement* – *Van Speiyk enflamme la poudre* – *Van Speiyk hésite au moment de faire sauter son vaisseau.*

SCHOEMAKER Andreis ou Schomacher
Né le 9 octobre 1660 à Amsterdam. Mort le 23 décembre 1735 à Amsterdam. XVIIᵉ-XVIIIᵉ siècles. Hollandais.
Peintre et dessinateur.
Le Musée de Bergen en Norvège conserve de lui un *Homme appuyé à la fenêtre et disséquant un hareng.*

SCHOEMBS Friedrich
Né le 26 octobre 1832 à Offenbach. Mort le 11 septembre 1879 à Offenbach. XIXᵉ siècle. Allemand.
Lithographe.
Il était le fils de Philipp Peter.

SCHOEMBS Hermann
Né le 10 mars 1858 à Offenbach. Mort le 20 janvier 1888 à Offenbach. XIXᵉ siècle. Allemand.
Lithographe.
Il était le fils de Friedrich.

SCHOEMBS Philipp Peter
Né le 26 septembre 1806 à Friesenheim. Mort le 2 août 1882 à Offenbach. xixe siècle. Allemand.
Lithographe.

SCHOEN Daniel Albert
Né le 13 décembre 1873 à Mulhouse (Haut-Rhin). xxe siècle. Français.
Peintre de portraits, paysages.
Il fut, de 1897 à 1904, chef d'atelier chez Émile Gallé à Nancy et, à partir de 1919, professeur à l'École des Arts Industriels de Strasbourg.
Il exposa, à Paris, aux Salons des Artistes Français, de la Société Nationale des Beaux-Arts, des Indépendants, depuis 1905, ainsi qu'au Salon d'Automne.

SCHOEN Erhard ou **Schön**
Né vers 1491. Mort en 1542. xvie siècle. Actif à Nuremberg. Allemand.
Peintre de portraits, dessinateur, graveur, illustrateur.
Il résida à Nuremberg mais on ne sait pas s'il y naquit. On trouve de ses bois dans des ouvrages publiés dans cette ville ou à Lyon, par Koberger, notamment dans *Hortulus animœ* (éditions de 1517, 1518 et 1520) et dans les Bibles publiées à Lyon en 1519, 1520 et 1521. On le cite encore travaillant à la Bible publiée à Nuremberg par Peyrus en 1524. Ces illustrations sont mélangées à celles de Springinklee. Il dessina aussi un jeu de cartes. On cite encore une Bible imprimée à Prague en 1529 dont il exécuta le frontispice.
Imitateur d'Albrecht Dürer, il fut peut-être même son élève.

Musées : Douai : *L'Adoration des Mages.*
Ventes Publiques : Paris, 1864 : *L'Adoration des Mages*, pl. et lav. d'encre de Chine : **FRF 35** – Berne, 20 juin 1980 : *Portrait d'Albrecht Dürer*, grav./bois coloriée : **CHF 11 000** – Berne, 26 juin 1981 : *Dignitaire turc sur un char* 1532, pl. et encre bistre (24,7x36,8) : **CHF 800** – Paris, 22 mai 1996 : *David et Bethsabée* 1531, pl. (18,8x15,3) : **FRF 172 000.**

SCHOEN Eugen
Né le 18 octobre 1863 à Stuttgart (Bade-Wurtemberg). Mort le 10 octobre 1908 à Constance. xxe siècle. Allemand.
Peintre.
Il étudia à l'École des Beaux-Arts et à l'Académie de Stuttgart avec Schraudolph, à l'Académie des Beaux-Arts de Munich avec Frank Kirchbach et à Paris et en Italie.
Il a décoré la maison de Melanchton à Bretten en Bade.

SCHOEN Fritz
Né le 23 avril 1871 à Darkehnen (Prusse). xxe siècle. Allemand.
Peintre, caricaturiste, architecte.
Il étudia à Berlin et à Paris.

SCHOEN Karl
Né vers 1788 à Prague. Mort en 1824 à Prague. xixe siècle. Autrichien.
Peintre.
Élève de l'Académie royale de 1803 à 1808.

SCHOENBECK Albert
xixe siècle. Actif à Potsdam. Allemand.
Paysagiste.
Il exposa à Berlin de 1834 à 1860.

SCHOENBECK Richard
Né le 20 mai 1840 à Potsdam. Mort le 31 mars 1919 à Berlin. xixe-xxe siècles. Allemand.
Officier et peintre de chevaux.

SCHOENBERG Arnold. Voir **SCHÖNBERG**

SCHOENDORF Max
xxe siècle. Français.
Peintre, graveur, illustrateur. Abstrait puis figuratif.
Il vit et travaille à Lyon. Il débute par une période de peintures abstraites, généreuses, « matiéristes », qui se rapprochent de celles de son ami Modesto Cuixart. Ensuite, inspiré par toute une culture historique, religieuse – descentes de Croix, Sainte-Face, Crucifixions –, ou mythologique – Vénus, bacchanales –, il produit une peinture redevenue figurative, fantastique, parfois érotique, écorchée. Disséquant les mythes, les faisant éclater en une fête funèbre et luxuriante, il rend imprécise la frontière entre agonie et orgasme. Il a illustré le recueil de poèmes de Jacques Neyme : *À vif, à peine, un mot.*

SCHŒNECKERN Régine Catherine. Voir **QUARRY**

SCHOENEMANN Friedrich
xviiie siècle. Travaillait à Leipzig et à Hambourg entre 1745 et 1760. Allemand.
Graveur au burin.
Il a peint des portraits et des vues de Hambourg.

SCHOENEMANN Johann Christoph
Né le 18 novembre 1765 à Dresde. xviiie siècle. Allemand.
Graveur au burin.
Il a gravé des portraits qui sont conservés au Musée de Leipzig.

SCHOENENBERGHE. Voir **SCOENENBERGHE**

SCHOENER
Né vers 1532 à Mayence. xvie siècle. Allemand.
Peintre de portraits.
Cité par Ris-Paquot.

SCHŒNEWERK Alexandre ou **Schoenewerck**
Né le 18 février 1820 à Paris. Mort le 22 juillet 1885 à Paris. xixe siècle. Français.
Sculpteur de sujets religieux, monuments, statues, bustes.
Il fut élève de David d'Angers, de Jollivet et de Triqueti. Il débuta au Salon de Paris de 1842, où il obtint une médaille de troisième classe en 1845, une de première classe en 1861 et 1863 ainsi qu'en 1878 lors de l'Exposition Universelle. Il fut fait chevalier de la Légion d'honneur en 1863. Il était également membre honoraire de l'Académie de Munich.
Schœnewerk eut beaucoup de vogue sous le Second Empire et fut protégé par la princesse Mathilde. En 1885, il prit tant d'humeur de l'insuccès au Salon de sa *Salomé* qu'il se précipitait par la fenêtre du troisième étage de la maison qu'il habitait, rue Vavin. Il mourut le lendemain.

Musées : Amiens : *Le matin* – Angers : *David d'Angers* – Caen : *Jeune Pêcheur à la tortue* – Genève : *Henri le lion* – *Otto L'enfant* – monument du duc de Brunswick – Lyon : *L'Aurore* – Paris (Mus. du Louvre) : *Jeune Fille à la fontaine* – *Buste de Bouchardon* – *Galatée* – Paris (église Sainte-Marguerite) : *Sainte Elisabeth de Hongrie* – Paris (min. des Travaux Publics) : *Lulli*, statue – Paris (façade de la Sorbonne) : *Saint Thomas d'Aquin*, statue – Paris (église Saint-Augustin) : *Deux Anges* – Paris (Opéra) : *Lulli*, statue en marbre – La Rochelle : *L'Hésitation* – *Jeune Fille à la fontaine.*
Ventes Publiques : Londres, 10 nov. 1983 : *Jeune femme cueillant des fleurs* vers 1850, bronze patine brun foncé (H. 41) : **GBP 800** – New York, 17 jan. 1996 : *Andromède*, bronze (H. 55,9) : **USD 2 645.**

SCHŒNFELD Eduard
Né le 24 avril 1839 à Düsseldorf. Mort le 27 novembre 1885 à Düsseldorf. xixe siècle. Allemand.
Paysagiste.
Le Musée de Düsseldorf conserve de lui *Paysage de hautes montagnes.*

SCHOENFELD Friedrich
xixe siècle. Actif à Potsdam entre 1802 et 1816. Allemand.
Pastelliste et miniaturiste.

SCHOENFELD Johann Heinrich. Voir **SCHÖNFELDT**

SCHOENFELD Richard
Né le 13 juillet 1884 à Aschersleben. xxe siècle. Allemand.
Peintre de portraits, paysages.
Il fut élève de l'École des Beaux-Arts de Breslau et de Weimar et de l'Académie des Beaux-Arts de Munich. Il fit des voyages d'études en Italie, à Paris et en Norvège. Il vécut et travailla à Bad Soden, près de Francfort-sur-le-Main.
Musées : Francfort-sur-le-Main (Mus. d'Hist.) – Städel.

SCHOENGRUN Alice
Née le 26 mai 1869 à Lille (Nord). xixe-xxe siècles. Française.
Peintre.
Elle fut élève de Baschet et de Jules Adler. Elle a exposé, à Paris, au Salon des Artistes Français, à partir de 1914, dont elle devint sociétaire et où elle obtint une médaille d'argent en 1927.

SCHOENHAUPT Louis
Né le 28 février 1822 à Mulhouse. Mort le 27 février 1895. XIXe siècle. Français.
Peintre de genre.
Médaillé en 1867 (Exposition Universelle). Le Musée de Mulhouse conserve de lui *Album de la foi chrétienne* (vingt dessins miniatures originales). Il a illustré par ailleurs un *Livre d'or de Mulhouse* (1883) et un *Armorial des communs de l'Alsace*.

SCHOENINGER Leo
Né le 21 janvier 1811 à Weilderstadt. Mort le 20 décembre 1879 à Munich. XIXe siècle. Allemand.
Peintre de genre et de portraits et graveur.
Il a gravé des sujets religieux, des portraits et des scènes de genre et a perfectionné le procédé de la galvanographie, inventé par Franz von Kobell, en remplaçant la couleur par la craie chimique.

SCHOENJANS Jan. Voir SCHOONJANS

SCHOENMAECKERS Egidius Gilles ou Schoenmakers, Schoonmaeckers
Originaire d'Anvers. Mort le 24 novembre 1736 à La Haye. XVIIIe siècle. Hollandais.
Sculpteur.
Il devint en 1716 membre de la gilde de La Haye. Il a fait une quarantaine de portraits en médaillons.

SCHOENMAKER Johannes Pietersz ou Schoenmackers
Né le 1er novembre 1755 à Dordrecht. Mort le 4 juin 1842. XVIIIe-XIXe siècles. Hollandais.
Peintre de paysages, paysages urbains, paysages d'eau.
Il fut élève de Jakob Van Stry. Il a gravé quelques estampes et des vignettes.
Il peignit principalement des vues de ville, dans la manière de Van der Heyden et y fit preuve de beaucoup de talent. Ses ouvrages sont recherchés par les amateurs hollandais.
Musées : AMSTERDAM : *Vue de ville*, figures de J. C. Schotel.
Ventes Publiques : AMSTERDAM, 6 mai 1996 : *Paysage avec un canal près d'un village*, h/pan. (36x51,5) : **NLG 12 980.**

SCHOENMAKERS P.
XVIIIe siècle. Actif vers 1784. Hollandais.
Dessinateur.

SCHOEPFER Françoise ou Schopfer Franziska
Née en 1763 à Mannheim. Morte le 12 juin 1836 à Munich. XVIIIe-XIXe siècles. Allemande.
Peintre miniaturiste, graveur et lithographe.
Élève de l'Académie de Mannheim avec J. W. Hoffnas. Elle travailla à Mannheim et à Munich où elle fut peintre de la Cour avant de se rendre à Bamberg. Elle a gravé des sujets religieux et des portraits.
Ventes Publiques : LONDRES, 19 mars 1981 : *Paysages de Bavière* 1831, aquar. et cr., une paire (chaque 10,2x12,8) : **GBP 950.**

SCHOERMAN John. Voir SCHURMAN

SCHOESETTERS Jan Baptist
Né vers 1804 à Anvers. Mort le 10 juin 1870 à Anvers. XIXe siècle. Belge.
Lithographe.
Il séjourna en Allemagne en 1826.

SCHOEVAERDTS Frans
XVIIIe siècle. Éc. flamande.
Peintre de genre.
Il était le frère de Mathys. Il fut maître à Bruxelles en 1704.

SCHOEVAERDTS Mathys ou Mathieu ou Schovaerts
Né vers 1665 à Bruxelles. Mort en 1694 ou 1723. XVIIe siècle. Éc. flamande.
Peintre de genre, paysages animés, paysages, marines, graveur.
Élève de A. F. Boudewyns en 1682, maître à Bruxelles en 1690, il fut doyen de la gilde de 1692 à 1694.
On lui doit les fêtes de villages, des assemblées joyeuses. Il a gravé des estampes de même genre.

M. Schoevaerdts

Musées : ANVERS : *Vue d'Anvers du côté de l'Escaut* – BERLIN : *Fête à l'église du village* – BRUXELLES : *Promenade du bœuf gras* – *Port de pêche* – *Marché aux poissons* – *Paysage* – LA FÈRE – FLORENCE : *Petit paysage* – LE HAVRE : *Kermesse* – MONTPELLIER : *Paysage* – PARIS (Mus. du Louvre) : *Deux paysages* – RENNES : *Paysage avec figures et animaux* – STOCKHOLM : *Marché aux fruits au bord d'un fleuve* – *Marché aux poissons*.

Ventes Publiques : PARIS, 1834 : *Paysage de ruines avec figures et animaux* : **FRF 110** – PARIS, 1844 : *Vue d'un village de Flandre* : **FRF 240** – PARIS, 1868 : *La grande route* : **FRF 351** ; *L'hiver* : **FRF 800** – PARIS, 4 juin 1878 : *Un jour de marché à Anvers* : **FRF 500** – BRUXELLES, 30 mai 1899 : *Paysages avec figures* : **FRF 880** – PARIS, 29 juin 1900 : *Village au fleuve* : **FRF 200** – PARIS, 9-10 avr. 1902 : *Le Parc* : **FRF 420** – LONDRES, 27 mars 1910 : *Deux paysages* : **GBP 9** – LONDRES, 25-26 mai 1911 : *Chemin de montagne avec cavalier* : **GBP 25** – PARIS, 22-23 avr. 1921 : *La grande route* : **FRF 910** – PARIS, 10 mars 1924 : *Vue d'un port avec nombreux personnages* : **FRF 310** – PARIS, 19 déc. 1928 : *Le village sous la neige* ; *Les Lavandières*, les deux : **FRF 12 100** – PARIS, 23 mai 1932 : *L'entrée du village* : **FRF 1 300** – BRUXELLES, 21 mars 1938 : *Paysage fluvial* : **BEF 3 500** – ANVERS, 4 et 5 avr. 1938 : *Paysage* : **BEF 4 500** – PARIS, 3 déc. 1941 : *Pêcheurs halant leurs filets au pied d'un palais en ruines* : **FRF 18 500** – PARIS, 24 juin 1942 : *La promenade en forêt* : **FRF 4 500** – PARIS, 5 nov. 1942 : *Château fort et personnages* : **FRF 16 100** – PARIS, 17 mars 1943 : *La foire sur la place* : **FRF 145 000** – PARIS, 29-30 mars 1943 : *Ports, deux pendants* : **FRF 22 000** – PARIS, 21 avr. 1944 : *Le marché au bord de l'eau*, École de M. S. : **FRF 14 000** – PARIS, 27 fév. 1950 : *Scène villageoise* : **FRF 27 500** – BRUXELLES, 2-4 juin 1965 : *Paysage au cours d'eau* : **BEF 115 000** – PARIS, 6 déc. 1966 : *Les Abords d'un village* : **FRF 10 500** – LONDRES, 26 mars 1971 : *Paysage au moulin animé de nombreux personnages* : **GNS 3 200** – VIENNE, 21 mars 1972 : *Les Abords d'un village animé de nombreux personnages* : **ATS 180 000** – COLOGNE, 6 juin 1973 : *La Rue du village* : **DEM 18 000** – AMSTERDAM, 26 nov. 1974 : *Bords du Rhin* : **NLG 20 000** – COLOGNE, 14 juin 1976 : *Scène villageoise*, h/pan. (27x44) : **DEM 23 000** – NEW YORK, 11 mars 1977 : *Paysage boisé animé de nombreux personnages*, h/pan. (30,5x41) : **USD 22 000** – VIENNE, 20 sep. 1977 : *Réjouissances villageoises*, h/t (33,5x43,5) : **ATS 120 000** – LONDRES, 28 mars 1979 : *Nombreux personnages aux abords d'un château*, h/pan. (32x44,5) : **GBP 10 000** – PARIS, 7 déc. 1981 : *Place avec obélisque animée de personnages*, h/bois (31x43,5) : **FRF 48 000** – LONDRES, 5 juil. 1984 : *Marché aux poissons dans un paysage fluvial* (30,5x42,5) : **GBP 21 500** – LONDRES, 11 déc. 1985 : *Fête villageoise*, h/pan. (27x44) : **GBP 19 500** – LONDRES, 17 juil. 1986 : *Paysages boisés animés de voyageurs et marchands de fruits*, h/pan., une paire (25,7x36,2) : **GBP 13 000** – LONDRES, 13 mai 1988 : *Paysage campagnard italien* ; *Rivière avec pêcheurs, bâtiments de ferme, paysans conduisant chevaux et bétail*, h/pan., une paire (22x30 chaque) : **GBP 10 120** – LONDRES, 17 juin 1988 : *Rivière dans un paysage boisé et animé*, h/pan. (24,5x33) : **GBP 7 150** – PARIS, 1er juil. 1988 : *Le Retour de la pêche*, h/pan. (18x24,5) : **FRF 65 000** – GÖTEBORG, 18 janv. 1989 : *Paysage avec personnages près d'une église*, h/pan. (32x42) : **SEK 17 000** – LONDRES, 19 mai 1989 : *Quais d'une rivière avec des voyageurs, des marchands, des paysans et des citadins*, h/t, une paire (chaque 40,7x58,4) : **GBP 35 200** – LONDRES, 7 juil. 1989 : *Une kermesse de village*, h/pan. (26x37,2) : **GBP 30 800** – AMSTERDAM, 28 nov. 1989 : *Paysage boisé avec de nombreux personnages près du village*, h/pan. (26,7x36,8) : **NLG 48 300** – MONACO, 2 déc. 1989 : *Le Retour du marché*, h/pan. (28,5x41,5) : **FRF 333 000** – ROME, 8 mai 1990 : *Vue d'un port oriental avec des personnages*, h/t (108x105,5) : **ITL 15 000 000** – PARIS, 22 juin 1990 : *Promeneurs dans une forêt* ; *Paysage avec troupeau traversant un gué*, paire de panneaux de chêne (29x42) : **FRF 260 000** – LONDRES, 20 juil. 1990 : *Port méditerranéen avec des marchands et des citadins sur le quai*, h/t (41x59) : **GBP 4 400** – LONDRES, 31 oct. 1990 : *Personnages dans un paysage avec des ruines classiques et un lac*, h/t (36,5x50,5) : **GBP 5 500** – LONDRES, 1er nov. 1991 : *Pèlerins et voyageurs faisant halte près d'un fontaine pour abreuver leurs chevaux près de ruines classiques*, h/pan. (29,2x41,3) : **GBP 6 380** – PARIS, 5 avr. 1991 : *Assemblée de personnages dans un vaste paysage*, h/pan. de chêne en deux parties (28x41) : **FRF 78 000** – LONDRES, 11 déc. 1992 : *Port méditerranéen avec des marchands et des citadins sur le quai regardant des marins débarquer des marchandises avec un deux-mâts ancré au large*, h/t (41x58,5) : **GBP 4 950** – PARIS, 14 déc. 1992 : *Paysans devant une ferme*, h/pan. (27x44) : **FRF 135 000** – LONDRES, 21 avr. 1993 : *Partie de chasse au faucon dans un vaste paysage fluvial*, h/cuivre (50,2x67,3) : **GBP 25 300** – AMSTERDAM, 10 nov. 1994 : *Voyageurs se reposant près d'un ruisseau dans un vaste paysage*, h/pan. (34x50,5) : **NLG 126 500** – NEW YORK, 11 jan. 1995 : *Paysage ita-*

lien avec des comédiens ambulants se produisant devant une nombreuse assemblée ; *Paysage italien avec des baigneurs dans un bassin près de ruines classiques avec un pont*, h/t, une paire (34,3x46,3 et 33,6x45,7) : **USD 40 250** – CHAMBÉRY, 24 sep. 1995 : *Paysage côtier avec une tour et une foule de personnages et des voiliers au fond*, h/t (53x68) : **FRF 122 000** – AMSTERDAM, 7 mai 1996 : *Paysage côtier avec des marchandes de poisson* ; *Villageois sur les berges d'une rivière*, h/t, une paire (28,3x40,8) : **NLG 40 250** – LONDRES, 1er nov. 1996 : *Paysage de rivière avec marchands et voyageurs*, h/cuivre (15,9x20,3) : **GBP 16 100** – PARIS, 10 déc. 1996 : *Paysage animé*, h/pan. (29x35,5) : **FRF 72 000** – PARIS, 14 mai 1997 : *Paysage au moulin* ; *Paysage aux barques et à l'église*, h/t, une paire (chaque 41x61) : **FRF 220 000** – PARIS, 4 nov. 1997 : *Port de mer en Méditerranée*, pan. (13,5x20) : **FRF 128 000** ; *Le Passage du bac*, cuivre (29x36) : **FRF 180 000** – LONDRES, 31 oct. 1997 : *Villageois à l'extérieur d'une église, un paysage avec un château seigneurial au loin*, h/t (37,5x51,7) : **GBP 5 750**.

SCHOEVAERDTS Pieter ou Schovaerts

XVIIIe siècle. Actif à Bruxelles. Éc. flamande.
Peintre.
Neveu de Mathys Schœvaerdts. Maître à Bruxelles en 1731. On cite de lui : *L'empereur François Ier* (ou *Charles VI ?*) à *Furnes*.

SCHOFF Otto

Né le 24 mai 1888 à Brême. XXe siècle. Allemand.
Peintre, graveur.
Il étudia à Paris et chez Emil Orlik à Berlin.

SCHOFF Steffen Alonso

Né en 1818 à Danville. Mort en 1905 à Brandon. XIXe siècle. Américain.
Graveur.
Il a gravé des scènes de genre et des portraits. Il étudia à Boston avec O. Pelton et Jos. Andrews et à Paris avec P. Delaroche. Il grava un portrait d'*Emerson* et, d'après Vanderlyn, *Les Marins sur les ruines de Carthage*.

SCHÖFFELHUBER Dominikus. Voir SCHÖFFTLHUBER

SCHÖFFELHUEBER Matthias ou Schöfflhueber

Mort en 1671. XVIIe siècle. Actif à Weilheim. Allemand.
Peintre.

SCHOFFENIELS Ernest

Né en 1927 à Liège. XXe siècle. Belge.
Peintre, graveur. Tendance art-optique.
BIBLIOGR. : In : *Diction. Biog. illustré des artistes en Belgique depuis 1830*, Arto, Bruxelles, 1987.

SCHÖFFER Hans Jacob. Voir SCHÄFFER

SCHÖFFER Nicolas ou Schoeffer

Né le 6 septembre 1912 à Kalocsa (Hongrie). Mort le 8 janvier 1992. XXe siècle. Actif depuis 1936 puis naturalisé en France. Hongrois.
Peintre, sculpteur. Lumino-cinétique.
Nicolas Schöffer a d'abord reçu une formation tout à fait classique, à l'École des Beaux-Arts de Budapest. Il vint ensuite se fixer à Paris en 1936, poursuivant sa formation à l'École des Beaux-Arts de Paris, de 1937 à 1939, y étant élève de Sabatté. Il a enseigné de 1969 à 1971 à l'École des Beaux-Arts de Paris. La Hongrie lui a consacré un musée.
Il a figuré à des expositions collectives, à Paris, dont : 1937, Salon d'Automne puis Salon des Tuileries ; 1946, Exposition internationale de l'UNESCO ; depuis 1948, Salon des Réalités Nouvelles, Paris, de même qu'au Salon de Mai. À partir de 1950, il n'exposa plus de peintures, mais des sculptures. Il a bien sûr exposé à l'occasion de plus grandes manifestations internationales consacrées à l'art cinétique et lumino-cinétique.
Il a montré ses œuvres dans des expositions personnelles, parmi lesquelles : à plusieurs reprises à la galerie Denise René, à Paris ; 1966, Washington Gallery of Modern Art ; 1994, Centre Culturel Noroît d'Arras. En 1968, la Biennale de Venise lui décerna son Grand Prix.
Peintre à ses débuts, il paraît difficile de recueillir des informations sur ses premières œuvres. Il avoue des admirations éclectiques, pour la *Victoire de Samothrace*, pour Vermeer. Plus près de nous, il déteste Picasso. Avec la plupart des tenants du terrorisme optique ou cinétique, il ne retient guère de l'art du XXe siècle que les constructivistes russes, le Bauhaus et Mondrian, c'est-à-dire les manifestations les plus autoritaires du fonction-

nalisme. Dada ne trouve grâce à ses yeux que parce qu'il fit place nette pour l'avènement des « constructeurs positifs ». En 1949, il peignait encore. De ces peintures, Michel Ragon a tout à fait tort de dire qu'elles se rattachaient à l'abstraction lyrique. Quand bien même sous une forme très libre d'arabesque s'enroulant sans fin sur elle-même, la ligne ininterrompue qui, se sectionnant indéfiniment, constitue un enchaînement de surfaces, appartient à la géométrie (et déjà au mouvement). Sans faire acte de critique, on peut constater que ces peintures ne se distinguaient en rien de l'abstraction géométrisante alors internationalement répandue et qu'elles n'auraient pu suffire à attirer l'attention sur leur auteur. Schöffer en a très franchement conscience et déclare volontiers que tout qu'il a peint était très mauvais.
Ses premières sculptures, sacrifiant sans retenue à son admiration pour Mondrian, donnaient une version à trois dimensions des préceptes du néoplasticisme, ce qui les rendait très semblables à celles de Jean Gorin. En 1949, la lecture de *Cybernétique et Société* de Norbert Wiener, le créateur de la cybernétique, allait donner au travail de Schöffer l'orientation spécifique qui lui manquait totalement jusque là. Il fut alors conduit à définir ce qu'il nomma le « spatiodynamisme », comme « l'intégration constructive et dynamique de l'espace dans l'œuvre plastique », ce qui sous des termes intimidants, n'était peut-être pas si nouveau. En 1950 environ, il présenta, dans une exposition, ses premières sculptures cinétiques, ce qui veut dire simplement qu'au lieu de faire confiance à la perception du spectateur d'un certain espace délimité par des segments et déchiffré progressivement, ainsi que des poussées s'équilibrant dans les éléments de ses constructions en échafaudages, Schöffer en rendit certains éléments mobiles, ce qui rendait évident le facteur temps dans la lecture de ses constructions. Dans le même temps il collabora avec l'ingénieur Henri Perlstein à la réalisation d'une horloge électrique spatiodynamique. Vers 1954, il put édifier, à l'occasion du Salon des Travaux Publics à Paris, une tour spatiodynamique et cybernétique sonore, dans le parc de Saint-Cloud. En 1956, il présenta à la Nuit de la Poésie, au Théâtre Sarah-Bernhardt, *CYSP I*, sa première sculpture cybernétique, qu'il venait de réaliser avec la collaboration d'un ingénieur. En 1956 également, Maurice Béjart intégrait cette sculpture cibernétique dans une chorégraphie. En 1957, il définit le « luminodynamisme », c'est-à-dire en termes simples qu'à ses constructions cybernétiques, il ajoutait cette fois des projections lumineuses et colorées, obtenues par des systèmes assez simples de trois faisceaux mobiles des trois couleurs primaires, traitées à travers des filtres divers, et dont la résultante se projette sur un écran, composant, décomposant, recomposant les effets infinis d'un kaléidoscope automatique. En 1960, il développa plus loin sa démarche, en présentant le *Musiscope*, sorte de version moderne de l'ancienne recherche d'orgues de couleurs. En 1961, devant le Palais des Congrès, à Liège, il édifia une tour cybernétique pivotante, lumineuse et musicale, haute de cinquante-deux mètres. Poussant son utopie en direction de l'urbanisme, en 1962, il exposait au Musée des Arts Décoratifs, pour l'exposition *L'objet* un *Mur-Lumière*. En 1967, il conçut le plan d'une tour mobile, destinée au nouveau quartier de La Défense, haute de trois cent sept mètres, diffusant des quantités d'informations et de signaux commandés par ordinateur, et qui comporterait, entre autres détails aussi minutieusement énumérés que dans un livre de Raymond Roussel ou encore de Jules Verne que celui-ci admirait tant, 2 250 projecteurs, 2 085 flashs électroniques, 363 miroirs tournants, etc. Il ne serait guère possible d'énumérer toutes les réalisations de Schöffer. Ajoutons qu'en accord avec une firme d'électronique de dimension mondiale, il a réalisé divers appareils, fondés sur le principe de la projection d'images lumineuses, colorées et changeantes : la *Brique luminodynamique*, le *Téléluminoscope*, le *Luminorelaxe*, etc., qui sont édités en série.
À l'occasion de ses créations pluridisciplinaires, il a collaboré avec des musiciens d'avant-garde comme Henry Pousseur, Pierre Boulez, Pierre Henry, avec des directeurs de théâtre comme Roger Planchon, Jean-Louis Barrault, avec des chorégraphes comme Maurice Béjart, des architectes et des ingénieurs. En effet, sa conception de la création artistique est totalisatrice et collectiviste ; discutable, on ne peut en nier la générosité ; c'est une conception de l'art extravertie, parfois presque jusqu'au clinquant. Homme vif toujours prêt à tous les projets, excellent défenseur de ses propres œuvres, s'il est porté à généraliser et à affirmer que sa conception de l'art est la seule

qui corresponde à notre époque, c'est par un optimisme naturel et sans agressivité envers les autres modes d'expression, tandis que les tenants de l'art optique seraient plus intolérants. Schöffer n'a pas fait l'unanimité autour de ses œuvres. Les griefs qui leur sont faits sont toujours les mêmes. Par exemple dans son ouvrage sur la *Sculpture Moderne en France*, Marchiori, pourtant admirateur de Schöffer en écrit que c'est « une sorte d'esprit de jeu et de parodie scientifique ». Michel Seuphor dit : « Schöffer, émule parfois de Mondrian dans ses travaux gracieux en barres de fer ou d'aluminium rigoureusement horizontaux et verticaux, très voisin, en d'autres œuvres, de son compatriote Moholy-Nagy, a des faiblesses pour le son et pour le mouvement. En y ajoutant encore un écran lumineux et des fantaisies d'éclairage coloré, il approche du music-hall... » Où passe la frontière qui sépare les arts et les industries ? Les poètes ont souvent été des voyants et les sciences ont leur esthétique. La Tour Eiffel, de même que le viaduc de Garabit également d'Eiffel, sont d'élégantes et évidentes démonstrations de rapports entre résistance des matériaux et répartition des charges ; réussites techniques, ils communiquent une sensation esthétique, en ce qu'elle est liée à une notion d'équilibre (ici de la solution apportée à un problème donné). Quant aux productions de Schöffer, objets à peu près dénués d'utilité, gratuits bien que coûteux, ils s'adressent donc aux fonctions de la contemplation avec ses ramifications. Pourtant, Schöffer met beaucoup plus l'accent sur l'aspect esthétique de la mise en fonctionnement des diverses techniques en soi, que sur l'éventuelle esthétique formelle de ses objets ou des images qu'ils produisent. Or, il ne semble pas que ses objets constituent jamais des solutions scientifiques originales, mais soient bien d'ingénieuses exploitations spectaculaires de techniques éprouvées. Mal assuré dans le domaine des formes, qu'il méprise parfois ouvertement (« Tout a été fait »), la position de Schöffer ne paraît pas non plus tellement ferme dans le domaine des techniques et ses œuvres portent le poids de l'ambiguïté de cette double appartenance. Il n'était sans doute pas sérieux de la part de Michel Seuphor de reprocher à Schöffer de ne pas s'en être tenu strictement aux principes du néo-plasticisme de Mondrian et de lui faire grief du lumino-cinétisme de ses œuvres, quant c'en est la raison d'être. Il est peut-être plus sérieux avec Marchiori, sous l'assemblage plus ou moins astucieusement présenté des gadgets résiduels de la technologie moderne, de flairer le bricolage. Cependant, très brillant touche-à-tout à l'imagination perpétuellement en éveil, auprès de qui nul ennui ne peut s'instaurer, il a ses fanatiques, pour qui il est l'artiste du XXIe siècle. Quoi qu'il en soit, bien que le cinétisme en art se soit manifesté de diverses façons depuis ses origines, bien que l'art cinétique à proprement parler ait fait son apparition avec les constructivistes russes dans les années vingt, toutes choses que Frank Popper démontre en détail dans son *Art Cinétique*, celui qui, à part ces manifestations épisodiques d'avant-garde, a véritablement donné son existence et sa dimension à ce courant désormais si important de la création artistique que représentent l'art cinétique et l'art lumino-cinétique, c'est Nicolas Schöffer. ■ Jacques Busse

BIBLIOGR. : G. Habasque, J. Cassou : *Nicolas Schöffer*, Griffon, Neuchâtel, 1963 – Michel Seuphor : *Le Style et le cri*, Seuil, Paris, 1965 – Otto Hahn : *Nicolas Schöffer, sculpteur de la lumière*, in : *l'Express*, Paris, 9 mai 1966 – Sarane Alexandrian, in : *Diction. univers. de l'art et des artistes*, Hazan, Paris, 1967 – Michel Ragon : *Vingt-cinq ans d'art vivant*, Casterman, Paris, 1969 – *L'Express va plus loin avec Nicolas Schöffer*, in : *L'Express*, Paris, 1969 – Frank Elgar, in : *Nouveau diction. de la sculpt. mod.*, Hazan, Paris, 1970 – Frank Popper : *L'Art cinétique*, Gauthier-Villars, Paris, 1970 – in : *L'Art du XXe siècle*, Larousse, Paris, 1991 – in : *Dictionnaire de l'art moderne et contemporain*, Hazan, Paris, 1992.

MUSÉES : NEW YORK (Jewish Mus.) – PARIS (Mus. Nat. d'Art Mod.) – PARIS (Mus. d'Art Mod. de la Ville) – ROME (Gal. Nat. d'Art Mod.).

VENTES PUBLIQUES : NEW YORK, 28 mai 1976 : *Lux 11*, acier inox. (H. 61) : **USD 1 000** – LONDRES, 4 déc 1979 : *Lux 13*, alu. et Plexiglas (H. 57, larg. 40) : **GBP 550** – STOCKHOLM, 17 mai 1984 : *Lux XIII*, métal chromé (H. 84) : **SEK 10 000** – PARIS, 20 juin 1988 : *Lux 13*, sculpt. en métal chromé (60x40x20) : **FRF 14 500** – PARIS, 21 sep. 1989 : *Composition abstraite*, h/t emeri (32x20) : **FRF 6 500** – PARIS, 1er avr. 1996 : *Composition spatio-dynamique*, h. et collage d'objets sur pan. (62x50,8) : **FRF 29 000**.

SCHÖFFERLI Friedrich. Voir **SCHÄFFER**

SCHÖFFHUEBER Franz. Voir **SCHÖFFTLHUBER**

SCHÖFFLER Friedrich Johann. Voir **SCHEFFLER**

SCHÖFFTLHUBER Dominikus ou **Schöffelhuber**
Né le 16 novembre 1728 à Munich. XVIIIe siècle. Allemand.
Peintre.
Devint en 1766 maître à Munich. Il travailla à la décoration de la Résidence de cette ville.

SCHÖFFTLHUBER Franz ou **Schöffhueber**
XVIIe siècle. Actif à Vienne. Autrichien.
Peintre.
Il a peint en 1658 la porte d'honneur dressée à Vienne lors de l'entrée du roi Léopold Ier.

SCHOFIELD Flora
Née à Chicago. XXe siècle. Américaine.
Peintre.
Elle expose aux Salons d'Automne et des Indépendants.

SCHOFIELD Walter Elmer
Né le 9 septembre 1869 à Philadelphie, ou 1867. Mort en 1944. XIXe siècle. Américain.
Peintre de paysages.
Il commença ses études dans sa ville natale, puis vint travailler à Paris avec Bouguereau, Ferrier, Doucet et Aman-Jean. Il obtint une mention honorable à Paris en 1900 (Exposition Universelle) et à Pittsburg ; il fut médaille d'argent à Buffalo en 1901, et à Saint Louis en 1904. Membre du Salmagundi Club et du Club Artistique de Chelsea à Londres, il devint associé de la National Academy de New York en 1902, et fut fait académicien en 1907.
MUSÉES : BUFFALO : *L'automne en Bretagne* – INDIANAPOLIS : *Vieux moulins sur les rives de la Somme* – NEW YORK : *Dunes de sable près de Lebant*.

VENTES PUBLIQUES : NEW YORK, 12-17 mars 1911 : *Paysage d'hiver* : **USD 150** – NEW YORK, 14 oct. 1943 : *A la croisée des chemins* : **USD 400** – NEW YORK, 27 oct. 1977 : *Ferme de Picardie*, h/t (96x121,9) : **USD 5 500** – NEW YORK, 23 mai 1979 : *Cornish village*, h/t (97x122) : **USD 6 500** – NEW YORK, 31 mai 1984 : *Winter stream, c. 1925*, h/t (66x76,2) : **USD 9 000** – NEW YORK, 5 déc. 1985 : *Autumn in Cornwall 1925*, h/t (102,2x121,9) : **USD 31 000** – NEW YORK, 3 déc. 1987 : *Tohegan River*, h/t (127x152,4) : **USD 50 000** – NEW YORK, 1er déc. 1988 : *Fin d'hiver 1903*, h/t (97,1x122,5) : **USD 30 800** – NEW YORK, 24 jan. 1989 : *Paysage à l'aube*, h/t (60x75) : **USD 5 500** – NEW YORK, 25 mai 1989 : *Après-midi d'août 1922*, h/t (66x76,2) : **USD 13 200** – NEW YORK, 16 oct. 1989 : *Les Falaises du Nord*, h/t (66x76,2) : **USD 12 100** – NEW YORK, 16 mars 1990 : *Matin glacé 1913*, h/t (66x76,5) : **USD 33 000** – NEW YORK, 23 mai 1990 : *Après-midi d'été*, h/t (92x102,2) : **USD 26 400** – NEW YORK, 27 mai 1992 : *Falaises*, h/t (76,2x91,4) : **USD 8 250** – NEW YORK, 4 déc. 1992 : *La Ferme des McLegrenow 1920*, h/t (76,5x90,8) : **USD 36 300** – NEW YORK, 31 mars 1994 : *Le Port de White Sand*, h/t cartonnée (30,5x35,2) : **USD 4 313** – NEW YORK, 25 mai 1995 : *La Côte du Maine*, h/t (75,6x91,4) : **USD 34 500** – NEW YORK, 22 mai 1996 : *Paysage côtier*, h/t (76,2x91,4) : **USD 23 000**.

SCHOFIELD William Bacon. Voir **SCOFIELD**

SCHÖFLER Johann Engelhard. Voir **SCHÄFLER**

SCHOFSTAIN
XVIe siècle. Actif à Elbing. Allemand.
Sculpteur.
Il a sculpté un autel à l'église des Trois Rois d'Elbing.

SCHOGGOTTNIGG Marx ou **Marcus.** Voir **SCHOKOTNIGG**

SCHOHN René
Né le 19 janvier 1909 à Paris. Mort le 1er novembre 1995 à Paris. XXe siècle. Français.
Sculpteur-statuaire.
Formé à l'École Nationale Supérieure des Arts Décoratifs de Paris, puis à l'École des Beaux-Arts de la même ville, il fut exposé à plusieurs reprises aux Salons des Artistes Français et d'Automne, ainsi qu'à la Galerie Bernheim-Jeune. Il réalisa des monuments, des fontaines, des bustes (notamment ceux d'Henri de Montherlant, de Paul Valéry, d'Hervé Bazin), des danseuses grandeur nature. Il fut d'ailleurs Président de l'Association des Peintres et Sculpteurs de la Danse, et Administrateur conseil du Comité National de la Danse.

SCHOKATNIK. Voir **SCHOKOTNIGG**

SCHOKOTNIGG Joseph ou **Schockhatnig, Schägotnig**
Né en 1700 à Graz. Mort en 1755 à Graz. XVIIIe siècle. Actif à Graz. Autrichien.

Sculpteur.
Son œuvre la plus importante est le grand autel de l'église de la Miséricorde à Graz.

SCHOKOTNIGG Marx ou Marcus ou Schoggottnigg, Schokatnik, Sokhätnukh, Sokotnik
Né en 1661. Mort en 1731 à Graz. XVIIe-XVIIIe siècles. Actif à Graz. Autrichien.
Sculpteur.
Il était le père de Joseph. Il travailla en Italie entre 1682 et 1691 et résida ensuite à Graz, où il fut appelé par Fischer von Erlach pour orner le mausolée de Ferdinand II. Ses œuvres témoignent d'une technique très sûre.

SCHÖL Hendrik Van. Voir SCHOEL

SCHOLANDER E. W.
Peintre et dessinateur.
Le Musée d'Helsingters conserve un dessin de la plume de cet artiste : La Saga du roi Svegder.

SCHOLANDER Fredrik Vilhelm
Né le 23 juin 1816 à Stockholm. Mort le 9 mai 1881 à Stockholm. XIXe siècle. Suédois.
Peintre et aquarelliste.
Le Musée d'Oslo conserve de lui Fontaine mauresque à Palerme, et Rue à Oberwesel aux bords du Rhin (aquarelles). Il travailla à Stockholm de 1831 à 1836, à Paris de 1841 à 1843 avec Lebas, à Rome de 1844 à 1845. Il devint membre de l'Académie de Stockholm. A partir de 1847, il y fut professeur et directeur de 1851 à 1853.

SCHOLD Julius
Né le 1er janvier 1881 à Hambourg. XXe siècle. Allemand.
Peintre.
Il fut élève de l'Académie des Beaux-Arts de Karlsruhe avec Schmidt-Reutte, Weishaupt et Trubner. Il vécut travailla à Karlsruhe.

SCHOLDER Fritz
Né en 1937. XXe siècle. Américain.
Peintre de figures.
VENTES PUBLIQUES : NEW YORK, 2 oct. 1980 : Daetmouth portrait N° 4 1973, h/t (101,5x76,2) : USD 4 250 – NEW YORK, 10 nov. 1982 : Indian from the Plains 1974, h/t (172,8x137) : USD 8 250 – NEW YORK, 1er nov. 1984 : Diseased Indian with bird 1975, acryl./t. (172,7x137,2) : USD 7 000 – NEW YORK, 1er oct. 1985 : Indian portrait with blood 1975, acryl./t. (203,2x172,7) : USD 13 500 – NEW YORK, 22 fév. 1986 : Indian with aura 1977, h/t (203,2x172,7) : USD 16 000 – NEW YORK, 4 mai 1988 : Danseur-aigle, acryl./t. (172,8x137,2) : USD 24 200 – NEW YORK, 10 nov. 1988 : Portrait d'un Américain avec la vibration terrestre 1975, acryl./t. (2033x173,1) : USD 33 000 – NEW YORK, 7 mai 1991 : NYC 5/13/82 1982, h/t (101,6x76,2) : USD 7 150 – NEW YORK, 17 nov. 1992 : Monstre aimant 10 1986, acryl./t. (127x101,6) : USD 8 800 – NEW YORK, 4 mai 1993 : Indien d'Hollywood 5 1973, acryl./t. (203,2x172,7) : USD 14 375 – NEW YORK, 2 déc. 1993 : Custer, h. et acryl./t. (101,6x76,2) : USD 18 400 – NEW YORK, 25-26 fév. 1994 : Portrait à New York 2, h/t (101,6x76,2) : USD 5 463.

SCHOLDERER Otto
Né le 25 janvier 1834 à Francfort-sur-le-Main (Hesse). Mort le 25 janvier 1902 à Francfort-sur-le-Main. XIXe siècle. Actif aussi en Angleterre. Allemand.
Peintre de scènes de genre, portraits, paysages animés, paysages, natures mortes.
Il fit ses études à Francfort, il séjourna un an à Munich, puis il passa vingt-huit ans à Londres. Il fit plusieurs séjours à Paris, au cours desquels il se lia avec Fantin-Latour, Manet et Leibl. Il figure dans la grande composition de Fantin-Latour : L'Atelier des Batignolles, de 1870, aujourd'hui au Musée du Louvre. Il exposa au Salon de Paris en 1880.
Il a ménagé la transition entre le romantisme et le jeune impressionnisme.
MUSÉES : CARLSRUHE : Lièvre mort et bécasses – Pêches dans une corbeille d'argent – Moulin dans la Forêt Noire – DÜSSELDORF : Cuisine avec jeune femme – FRANCFORT-SUR-LE-MAIN (Mus. Stadel) : Le violoniste à la fenêtre – Portrait de Karl Stiebel enfant – FRANCFORT-SUR-LE-MAIN (Jul. Heyman Mus.) : Petite cour à Cronberg – Nature morte – Mme Scholderer à la table du petit déjeuner – GDANSK, ancien. Dantzig : Coin du Taunus – HAMBOURG : Portrait

de l'artiste par lui-même – Portrait d'Oswald Sickert – Glaïeuls dans un vase – SHEFFIELD : Homme et lièvres – WIESBADEN : Lièvre mort – WUPPERTAL : Jambon.
VENTES PUBLIQUES : LUCERNE, 27 nov. 1964 : Jeune Italienne en costume folklorique : CHF 4 000 – COLOGNE, 6 juin 1973 : Portrait de jeune fille : DEM 3 800 – LONDRES, 26 juin 1978 : Nature morte vers 1880, h/pan. (21x30,5) : GBP 12 000 – COLOGNE, 21 mai 1981 : Nature morte aux pommes, h/t (36x46) : DEM 8 000 – COLOGNE, 22 nov. 1984 : Nature morte aux pommes, h/t (36x46) : DEM 12 000 – LONDRES, 7 fév. 1986 : Scène de taverne, h/t (67,3x77,5) : GBP 4 800 – AMSTERDAM, 10 fév. 1988 : Cerfs dans une forêt des Alpes, h/t, deux pendants (chaque 30x40) : NLG 3 450 – COLOGNE, 29 juin 1990 : Les braconniers, h/t (22x18) : DEM 3 500 – LONDRES, 16 nov. 1994 : Nature morte d'un panier de pêches renversé et d'un bouquet de fleurs blanches sur un entablement de marbre, h/t (30x41) : GBP 63 100 – VIENNE, 29-30 oct. 1996 : Jeune Femme arrangeant des fleurs 1900 (115x94,5) : ATS 2 775 000.

SCHOLE
Mort en décembre 1866 à Prague. XIXe siècle. Actif à Prague. Autrichien.
Peintre de fleurs.
Il vécut longtemps comme réfugié politique en Serbie.

SCHÖLE Joachim ou Scholle
XVIe siècle. Allemand.
Peintre.

SCHOLER Jakob
Né en 1910. XXe siècle.
Dessinateur.
MUSÉES : AARAU (Aargauer Kunsthaus) : Blumenornament – Prunkblumenpark und Weiher.

SCHÖLER Johann Josef
XVIIIe siècle. Actif à Reichenberg en Bohême. Éc. de Bohême.
Peintre.

SCHÖLER Peter Christian
Né le 13 juillet 1803 à Hammel. Mort le 16 novembre 1867. XIXe siècle. Danois.
Graveur au burin.
Élève de J. L. Lund.

SCHOLEUS Hieronymus
XVIe siècle. Suédois.
Dessinateur.
A dessiné des vues de Stockholm et de Bergen.

SCHOLIJ J. C.
XVIIe siècle. Allemand.
Dessinateur.

SCHOLKMANN Wilhelm Ludwig
Né le 25 décembre 1867 à Berlin. XIXe-XXe siècles. Allemand.
Peintre, graveur.
Il travailla à Munich et pendant quelque temps à l'Académie des Beaux-Arts de cette ville avec Herterich et Raab. Il vécut et travailla à Ostendorf, près de Worpswede.

SCHOLL
XVIIIe siècle. Allemand.
Peintre de compositions religieuses, portraits, graveur.
Il travaillait à Otterbach et a exécuté des sculptures à l'église évangélique de Jugenheim.

SCHOLL Anton Friedrich
Né le 27 septembre 1839 à Mayence. Mort le 7 avril 1892 à Mayence. XIXe siècle. Allemand.
Sculpteur.
Élève de Bläser à Berlin. Il alla à Paris, visita l'Angleterre, l'Italie. Le Musée de Mayence conserve de lui des bustes des peintres Philipp Veit et Ph. Janz et de L. Lindenschmit.

SCHÖLL Georg Christof
Né le 1720. Mort le 7 août 1805 à Ansbach. XVIIIe siècle. Allemand.
Sculpteur.
Peintre de la cour, il travailla surtout pour le château d'Ansbach.

SCHOLL Hermann
Né le 27 mars 1875 à Darmstadt (Hesse). XXe siècle. Allemand.
Sculpteur.
Il fut élève de son père Karl et de son oncle Anton Friedrich. Il effectua un voyage d'étude à Berlin de 1896 à 1900 et vécut

ensuite à Darmstadt. Il est l'auteur du monument élevé à Heppenheim à la mémoire du conseiller *Ludwig*.

SCHOLL Johann
XVIIIᵉ siècle. Actif à Bonn. Allemand.
Sculpteur.

SCHOLL Johann
Né le 1ᵉʳ mars 1728 à Munich. Mort le 19 juillet 1799 à Munich. XVIIIᵉ siècle. Allemand.
Peintre de portraits, surtout miniaturiste.
Élève de G. de Marées.

SCHOLL Johann Adam
Né en 1733 à Obereuerheim. Mort à Trèves. XVIIIᵉ siècle. Allemand.
Sculpteur.
Il étudia à Bamberg et vint se fixer à Trèves.

SCHOLL Johann Baptist, l'Ancien
Né en 1784 à Bamberg. Mort le 6 juillet 1854 à Darmstadt. XIXᵉ siècle. Allemand.
Sculpteur.
Élève de Johann W. Wurzer. Il fut appelé par le grand-duc Louis Iᵉʳ de Hesse comme peintre de la Cour à Darmstadt. Il devint dans cette ville le collaborateur permanent de Georg Moller. Il est l'auteur de plusieurs bustes conçus dans le style classique.

SCHOLL Johann Baptist, le Jeune
Né le 6 avril 1818 à Mayence. Mort le 26 septembre 1881 à Limbourg. XIXᵉ siècle. Français.
Peintre, sculpteur et graveur.
Fils et élève du sculpteur Johann Baptist Scholl. Travailla aussi à l'Académie de Munich de 1832 à 1840. De 1840 jusqu'à 1875 il résida à Francfort, à Rodelheim près Francfort et à Darmstadt. Il vécut ses dernières années à Limbourg. Le Musée de Francfort conserve une toile de lui *Comédie et Tragédie*. Il est l'auteur des monuments de *Schiller* à Mayence et à Wiesbaden. Il a peint les plafonds du théâtre de Darmstadt et la *Mère* qui se trouve au Musée de cette ville.

SCHOLL Johann Georg
Né en 1763 à Bamberg. Mort le 22 octobre 1820 à Mayence. XVIIIᵉ-XIXᵉ siècles. Allemand.
Sculpteur.
Élève et plus tard collaborateur de Johann Bernhard Kamm. Il fut de 1787 à 1794 l'aide de Seb. Pfaff à Mayence. Il a édifié le monument du *Comte de Wolkenstein* à Mayence et quatre figures allégoriques du château de Schönbusch, près d'Aschaffenbourg.

SCHOLL Johann Valentin
Né en 1730 à Obereuerheim. Mort le 3 novembre 1799 à Bamberg. XVIIIᵉ siècle. Allemand.
Sculpteur.

SCHOLL Joseph Franz
Né le 4 décembre 1796 à Mayence. Mort le 7 avril 1842 à Mayence. XIXᵉ siècle. Allemand.
Sculpteur.
Élève de son père Johann Georg, il fréquenta à Rome le cercle d'Overbeck en 1829-1830. Il fut le sculpteur de Mayence le plus occupé pendant le 1ᵉʳ tiers du XIXᵉ siècle. Il a restauré la chaire de la cathédrale de Mayence. Le Musée de Mannheim conserve de lui un *Portrait du professeur Lehne*.

SCHOLL Karl
Né le 11 juillet 1840 à Munich. Mort le 12 janvier 1912 à Darmstadt (Hesse). XIXᵉ-XXᵉ siècles. Allemand.
Sculpteur de statues.
Il fut élève de son père Johann Baptist Scholl le Jeune et de l'École des Beaux-Arts de la ville de Francfort-sur-le-Main. Il a laissé deux marbres représentant les grands-ducs *Louis Iᵉʳ* et *Louis III* au théâtre de Darmstadt.

SCHOLL Peter Ignaz
Né en 1780 à Bamberg. Mort en 1825 à Brême. XIXᵉ siècle. Allemand.
Sculpteur.

SCHOLL Philipp Johann Joseph, dit Johannes
Né en 1805 à Brême. Mort le 7 octobre 1861 à Copenhague. XIXᵉ siècle. Allemand.
Sculpteur.
Fils d'un sculpteur ; élève de son oncle J.-B. Scholl, de K. Eberhard à Munich, et de Schwanthaler et Thorwaldsen, à Rome. Il

travailla à Copenhague et à Brême. Le Musée de cette ville conserve de lui *Laissez venir à moi les petits enfants*.

SCHÖLL Sebastian. Voir SCHEEL

SCHOLLA Pierre
Né le 5 août 1928 à Pavillon-sous-Bois (Seine-Saint-Denis). XXᵉ siècle. Français.
Peintre de paysages animés, dessinateur. Réalité poétique.
Il a fréquenté, à Paris, les Académies de la Grande Chaumière à Montparnasse et Samson-Vilcot. Il a été élève d'Armand Nakache. Il a effectué un voyage à New York et prit connaissance de l'abstraction américaine. Il se lia d'amitié avec Lorjou. Il est président de la Société d'Art de Corbeil-Essonnes.
Il participe à des expositions de groupe. Il montre ses œuvres dans des expositions personnelles, dont : 1967, galerie Jean Camion, Paris ; 1972, Centre d'Art Contemporain, Corbeil ; 1981, Pflaster's Gallery, Dallas ; 1991, galerie Josette Meyer, Paris ; 1992, Hôtel de Ville, Propiano ; 1992, galerie Stopin, Juvisy ; 1995, Orangerie du Parc de Villeroy, Mennecy ; 1995, Sainte-Geneviève-des-Bois ; 1997, Commanderie Saint-Jean, Corbeil-Essonnes.
Pierre Scholla peignait à ses débuts des clowns, des mimes et des arlequins dans une facture et un esprit issus du courant expressionniste et misérabiliste d'après-guerre. Il a ensuite évolué vers une simplification extrême du dessin. Ses paysages, du sud de la France et de Corse, relèvent d'une abstraction stylisée, sobre, d'une réalité épurée, par plans et aplats de couleurs contrastés.

SCHOLLAERT Adriaen
XVᵉ-XVIᵉ siècles. Belge.
Peintre.
Actif à Alost, il a peint en 1494 et en 1515 des ornements pour la procession de la ville.

SCHOLLE Joachim. Voir SCHÖLE

SCHOLLENBERGER Johann Jakob
XVIIᵉ siècle. Actif à Nuremberg vers 1675. Allemand.
Peintre, graveur au burin.
Il a peint surtout des portraits.

SCHOLLER Hanns
Originaire de Nuremberg. XVᵉ-XVIᵉ siècles. Actif à la fin du XVᵉ et au début du XVIᵉ siècle. Allemand.
Graveur de portraits.
Il fut de 1490 à 1517 au service du roi Ladislas II de Bohême et de Hongrie.

SCHÖLLER Johannes Caspar ou Schiöller
Né en Danemark. XVIIIᵉ siècle. Danois.
Peintre de portraits, paysages.
Il fut élève de l'Académie de Copenhague de 1759 à 1762. Il a reproduit des paysages et fait le portrait de *Christian VII* à l'église de Leinstranden.

SCHOLLER Matthias
Originaire de Mewe. XVIIᵉ siècle. Allemand.
Sculpteur sur bois.

SCHOLLER Rezsö ou Rudolf
Né le 28 juin 1882 à Neumarkt (Hongrie). XXᵉ siècle. Hongrois.
Peintre de paysages.
Il vécut et travailla à Budapest.

SCHOLLER Severin ou Scholer
XVIIᵉ siècle. Actif à Trèves entre 1650 et 1666. Allemand.
Sculpteur.

SCHÖLLER Thomas
XVIIIᵉ siècle. Actif vers 1758. Allemand.
Peintre.
Il a peint le portrait de *Franz Wenzl*, qui de 1726 à 1736 fut recteur au Collège des Jésuites à Breslau.

SCHÖLLGEN Hubert
Né le 23 février 1897 à Düsseldorf (Rhénanie-Westphalie). XXᵉ siècle. Allemand.
Peintre, graveur.
Il fut élève de l'Académie royale avec Emil Orlik et Thorn-Prikker.

SCHÖLLHAMMER Johann Melchior ou Schelhammer
Né en 1745. Mort le 15 avril 1816. XVIIIᵉ-XIXᵉ siècles. Allemand.

Peintre sur porcelaine.
Il travailla à la fabrique de porcelaine d'Ansbach Bruckberg, dont il devint le directeur.

SCHOLTE Dirck et Lauwerus
XVIIᵉ siècle. Actifs à la Haye. Hollandais.
Peintres.
On trouve deux artistes du nom de Scholte inscrits dans la confrérie des peintres de La Haye : Dirk, en 1677, Lauwerus en 1690.

SCHOLTE Rob
Né en 1958. XXᵉ siècle. Hollandais.
Peintre de compositions à personnages, figures.
Il s'est formé aux techniques audiovisuelles à la Minerva Academy de Groningen (1975-76) puis à la Gerrit Rietveld Academy d'Amsterdam (1977-1982). Autodidacte en peinture. Il vit et travaille à Amsterdam. Cet artiste a très rapidement connu la notoriété.
Il figure à des expositions collectives, 1986, Prospect 86, Francfort ; 1987, Documenta 8, Kassel ; 1988, Aperto, Biennale de Venise ; 1990, Biennale de Venise. Il montre ses œuvres dans des expositions personnelles depuis 1984 (Living Room, Amsterdam), puis, entre autres : 1987, Musée Saint-Pierre, Lyon ; 1988, Boymans Van Beuningen, Rotterdam ; 1989, galerie Charles Cartwright, Paris : 1994, Musée d'art et d'histoire, Luxembourg ; 1994, Abbaye Saint-André, Meymac. Souvent rattaché au pop art, il pratique abondemment dans ses peintures la citation et le détournement d'image mettant en scène une iconographie réaliste qui s'entrechoque. Techniquement, il retouche ses peintures après un premier report sérigraphique. Son propos, d'une ironie acerbe, se double d'une critique de la standardisation du monde de l'art et de la culture.
BIBLIOGR. : In : *L'Art du XXᵉ siècle*, Larousse, Paris, 1991.
MUSÉES : AMSTERDAM (Stedelijk Mus.) − LYON (Mus. Saint-Pierre) : *La Théorie des dominos* − ROTTERDAM (Boymans Van Beuningen Mus.).
VENTES PUBLIQUES : AMSTERDAM, 11 déc. 1991 : *La chute de l'étoile polaire*, acryl./t. (120x150) : **NLG 8 050** − AMSTERDAM, 31 mai 1995 : *Platitude 1986*, acryl./t. (175x175) : **NLG 29 500** − AMSTERDAM, 2-3 juin 1997 : *Zaak III A, III B, III C* 1979, acryl./t., triptyque (chaque 34,3x33,6) : **NLG 18 880** − AMSTERDAM, 4 juin 1997 : *Overspel* 1986, h/t (200x155,5) : **NLG 74 958**.

SCHOLTEN Hendrik Jacobus
Né le 11 juillet 1824 à Amsterdam. Mort le 29 mai 1907 à Heemstede. XIXᵉ siècle. Hollandais.
Peintre d'histoire, scènes de genre, intérieurs, graveur, dessinateur.
Il fut élève de Petrus Jacobus Greive et de L. J. Hansen. Il devint conservateur du musée Tyler, à Amsterdam.
MUSÉES : AMSTERDAM : *Matin de dimanche* − *Gérard Honthorst montre à Amalia Van Sohns les dessins de son élève Louise de Bohême* − dessins − AMSTERDAM (mun.) : *La promenade du matin* − *Les adieux de Vossius et de Vondel* − *Dans la rose* − *Lecture du matin*.
VENTES PUBLIQUES : PARIS, 1873 : *Les joueurs de tric-trac* : **FRF 2 000** − AMSTERDAM, 1884 : *Une peinture, sans désignation de sujet* : **FRF 2 217** − ROTTERDAM, 1891 : *Le duo* : **FRF 830** ; *Musiciennes* : **FRF 325** − LONDRES, 8 mars 1926 : *Le départ*, dess. : **GBP 21** − LONDRES, 23 mai 1962 : *Écrivant une lettre* : **GBP 700** − LONDRES, 3 fév. 1967 : *La lettre* : **GNS 400** − BERNE, 7 mai 1971 : *La visite à l'atelier* : **CHF 10 000** − LONDRES, 16 juin 1978 : *Galilée*, h/pan. (33,5x30) : **GBP 800** − LOS ANGELES, 16 mars 1981 : *Homme à la mandoline*, h/t (56x48,5) : **USD 2 100** − AMSTERDAM, 29 oct. 1984 : *Mauvaises nouvelles* 1855, h/pan. (41x48,5) : **NLG 5 800** − NEW YORK, 15 fév. 1985 : *Jeune femme au bouquet de fleurs*, h/t (78,1x57,5) : **USD 3 800** − AMSTERDAM, 25 avr. 1990 : *Dans la roseraie* 1887, h/pan. (20x16) : **NLG 5 750** − AMSTERDAM, 11 sep. 1990 : *Tristes nouvelles* 1855, h/pan. (41,5x50) : **NLG 4 600** − AMSTERDAM, 14-15 avr. 1992 : *Bonheur maternel* 1895, h/pan. (38x51) : **NLG 7 820** − AMSTERDAM, 20 avr. 1993 : *Dame portant des roses dans son tablier accompagnée d'un chien* 1887, h/pan. (44x35) : **NLG 3 450** − AMSTERDAM, 21 avr. 1994 : *La saison des roses* 1887, h/pan. (45x32,5) : **NLG 5 175** − LONDRES, 17 juin 1994 : *Quelques bons conseils*, h/pan. (38x49,5) : **GBP 6 325** − AMSTERDAM, 8 nov. 1994 : *Deux jeunes femmes jouant de la musique*, h/pan. (49x39) : **NLG 29 900** − AMSTERDAM, 7 nov. 1995 : *La Déclaration*, h/pan. (54x49,5) : **NLG 14 160**.

SCHOLTEN Petrus Nicolas
Né le 19 juillet 1805 à La Haye. XIXᵉ siècle. Hollandais.

Peintre amateur de natures mortes.
Élève de Westenberg. Il fut également aubergiste à Amsterdam.

SCHOLTZ Christoph
XVIIIᵉ siècle. Actif à Warmbrunn entre 1713 et 1721. Allemand.
Graveur.
Il pratiqua la gravure sur verre et sur cristal.

SCHOLTZ Daniel ou Scholtze
Né en 1657. Mort le 19 juillet 1686 à Breslau. XVIIᵉ siècle. Allemand.
Graveur d'armoiries.
Il était le fils de Johann Gottfried. Voir aussi Daniel Schaltz.

SCHOLTZ Elias
XVIIIᵉ siècle. Allemand.
Stucateur.
Il a exécuté les ornements en stuc du château de Wandsbeck, près de Hambourg.

SCHOLTZ Georg, l'Ancien
Né en 1588. Mort le 12 février 1647 à Breslau. XVIIᵉ siècle. Allemand.
Peintre.
A partir de 1616 il fut maître à Breslau. Il est l'auteur du portrait de *Chr. Cholerus* à l'église Sainte-Elisabeth de Breslau.

SCHOLTZ Georg, le Jeune
Né le 4 avril 1622. Mort le 20 avril 1677 à Breslau. XVIIᵉ siècle. Allemand.
Peintre.
Il était le fils de Georg Scholtz l'Ancien. Il a exécuté une longue série de tableaux.

SCHOLTZ Heinrich
XVIIᵉ siècle. Actif à Brieg dans la seconde moitié du XVIIᵉ siècle. Autrichien.
Graveur, silhouettiste.

SCHOLTZ Johann Gottfried
Né en 1619. Mort le 30 août 1666. XVIIᵉ siècle. Allemand.
Peintre de portraits, miniaturiste.
Il était le fils de Georg et le père de Daniel. À partir de 1647 il fut maître à Breslau. Le Musée municipal de Leipzig garde de lui deux portraits-miniatures.

SCHOLTZ Julius
Né le 12 février 1825 à Breslau. Mort le 2 juin 1893 à Dresde. XIXᵉ siècle. Allemand.
Peintre d'histoire, scènes de genre, portraits.
Il fut élève de l'Académie de Dresde et de Julius Hubner. Il séjourna en Belgique et en France. En 1863 il devint membre de l'Académie de Dresde et en 1874 membre de celle de Berlin. Le 1ᵉʳ novembre 1874, il fut nommé professeur à l'Académie de Dresde. Il obtint la médaille d'or à Berlin en 1866.
MUSÉES : BAUTZEN : *Portrait de l'Ancien de Thielau* − BERLIN (Gal. Nat.) : *Banquet des généraux de Wallenstein* − BRESLAU, nom all. de Wroclaw : *Volontaires de 1813 devant le roi Frédéric Guillaume III à Breslau* − CHEMNITZ : *Portrait de la comtesse Einsiedel* − DRESDE (Gal. Mod.) : *Portrait de Mme Köpping, belle-mère de l'artiste* − *Le consul Mahs* − *Portrait de Mme Mahs* − *Étude pour le tableau des volontaires de Breslau* − *Le Lido à Venise* − *Pâtre endormi* − *Dans le parc de Grossieditz* − *La visite* − *Paysans rentrant chez eux* − DRESDE (Mus. maur.) : *Combat sur les barricades à Dresde en mai 1849* − *Troupe saxonne rentrant à Dresde le 11 juillet 1871, sous la conduite du prince Albert* − *Le roi Jean et la reine Amélie dans l'église catholique de la Cour à Dresde* − KARLSRUHE : *Banquet des généraux de Wallenstein* − MUNICH : *La Veuve de l'officier*.
VENTES PUBLIQUES : VIENNE, 16 mars 1976 : *Hermann Dorothea* 1886, h/t (131x85) : **ATS 32 000** − COLOGNE, 12 juin 1980 : *Intérieur d'église* 1856, h/cart. (28,5x23) : **DEM 2 200**.

SCHOLTZ Robert Friedrich Karl
Né le 14 avril 1877 à Dresde (Saxe). XXᵉ siècle. Allemand.
Peintre de paysages, graveur.
Il était le fils du musicien Hermann Scholtz, mort en 1918. Il étudia pendant dix-sept ans chez son oncle Robert Nadler à Budapest. Il vint à l'Académie de Dresde chez L. Pohle et à partir de 1900 à l'Académie des Beaux-Arts de Munich chez Karl Marr. Au printemps 1901, il fit un voyage à Paris. En 1903, il s'installa à Breslau. Il fit encore de nombreux voyages, en 1907 au Maroc et en Espagne, en 1908 en Angleterre, en Irlande et à Paris, en 1989 à Rome, en 1910 en Égypte et en Italie. À partir de 1907, il vécut à

Berlin, où il se joignit aux maîtres de la Sécession : Corinth, Spiro et Leo von König.

R. SCH.

Cachet de vente

MUSÉES : BERLIN (Gal. Nat.) : *Tilleul millénaire dans la Marche – Le lac Klobich.*

SCHOLTZ Walther
Né le 20 février 1861 à Dresde (Saxe). Mort le 2 août 1910 à Meersbury. XIXᵉ-XXᵉ siècles. Allemand.
Peintre de genre, portraits, paysages.
Fils du peintre d'histoire Julius Scholtz. Il fut élève de l'Académie des Beaux-Arts de Dresde et travailla dans l'atelier de Pauwels. Il se perfectionna à Munich où il passa plusieurs années, puis revint se fixer à Dresde. Il obtint une médaille d'argent à Dresde, en 1886.
MUSÉES : DRESDE : *Femmes de Dresde soignant des blessés français pendant la bataille de Dresde – Vue de la terrasse de Bruhl.*

SCHOLTZ Wilhelm
Né le 23 janvier 1824 à Berlin. Mort le 20 juin 1893 à Berlin. XIXᵉ siècle. Allemand.
Peintre et dessinateur.
Élève de Wilhelm Wach. Il abandonna de bonne heure la peinture pour le dessin et fut engagé en 1848 par Adolf Hoffmann pour l'illustration du *Kladderadatsch*, journal satirique, qui venait d'être fondé. Ses caricatures de Bismarck et de Napoléon consacrèrent sa notoriété.

SCHOLTZE Johannes
XVIIᵉ siècle. Actif à Bautzen. Allemand.
Peintre.
Le Musée de Bautzen conserve de lui un *Jugement dernier* et une *Résurrection du Christ* qui révèlent l'influence de gravures hollandaises.

SCHOLZ August
Né vers 1771. Mort le 14 mars 1838 à Breslau. XVIIIᵉ-XIXᵉ siècles. Allemand.
Peintre de fleurs, d'architectures, d'insectes, paysagiste et graveur.

SCHOLZ Augustin
XVIIIᵉ siècle. Actif à Olmutz entre 1744 et 1751. Allemand.
Sculpteur.

SCHOLZ E.
XIXᵉ siècle. Actif à Breslau vers 1840. Allemand.
Peintre sur porcelaine.

SCHOLZ Eduard
Né en 1808. XIXᵉ siècle. Allemand.
Peintre de genre et de portraits.

SCHOLZ Georg
Né le 10 octobre 1890 à Wolfenbuttel. Mort en 1945 à Karlsruhe (Bade-Wurtemberg). XXᵉ siècle. Allemand.
Peintre de genre, paysages, paysages animés, dessinateur, graveur, lithographe.
Il étudia à l'Académie des Beaux-Arts de Karlsruhe entre 1908 et 1912 avec Caspar Ritter, Ludwig Dill, Wilhelm Trübner et à Berlin avec Lovis Corinth. Il fut membre à partir de 1919 du *Novembergruppe*. Il se lia d'amitié avec Otto Dix. Il fut professeur à l'École d'art de Karlsruhe, ville où il vécut et travailla. Il a décoré l'église Saint-Urbain de Fribourg.
Il a relaté dans ses œuvres d'inspiration dadaïstes et avec une ironie mordante les mœurs petit-bourgeoises de la société de Weimar. Principalement peintre de paysages urbains et industriels entre 1923 et 1927, il a ensuite exécuté des portraits. Son art ressortit à un réalisme proche de l'esthétique de la Neue Sachlichkeit.
BIBLIOGR. : In : *Dictionnaire de l'art moderne et contemporain*, Hazan, Paris, 1992.
MUSÉES : DÜSSELDORF : *Maison de garde-barrière* – KARLSRUHE : *Vue de la fenêtre de la cuisine* – MANNHEIM : *Grötzingen*.
VENTES PUBLIQUES : MUNICH, 22 déc. 1980 : *Les maîtres du monde* 1925 ?, litho. (29,5x40) : **DEM 1 600**.

SCHOLZ Heinrich Karl
Né le 16 octobre 1880 à Mildenau (Bohême). XXᵉ siècle. Autrichien.

Sculpteur.
Il fut élève de Zitterlich et de Hellmer. Il a édifié le monument de *Walter von deer Vogelweide* à Dux et celui de *Schubert* à Wiener Neustadt. Il vécut et travailla à Vienne.
MUSÉES : VIENNE (Mus. d'Hist. de l'Art) : Médailles.
VENTES PUBLIQUES : NEW YORK, 1ᵉʳ mars 1980 : *Pierrot et Pierrette* 1919, bronze patiné (H. 35,5) : **USD 1 200**.

SCHOLZ Karl
Né le 9 octobre 1879 à Horn. XXᵉ siècle. Autrichien.
Peintre.
Il fut élève de l'Académie de Vienne.

SCHOLZ Leopold
Né le 6 décembre 1874 à Vienne. XIXᵉ-XXᵉ siècles. Actif à Athènes. Autrichien.
Sculpteur.
Élève de Anton Brenek, E. von Hellmer et C. Kundmann.

SCHOLZ Max
Né en 1855 à Neiss. Mort en 1906. XIXᵉ-XXᵉ siècles. Allemand.
Peintre de genre.
Il fut élève de Anton Brenek, E. von Hellmer et C. Kundmann. Il vécut et travailla à Munich.
VENTES PUBLIQUES : LONDRES, 3 oct 1979 : *Moine étudiant* 1883, h/t (65x44) : **GBP 2 000** – VIENNE, 17 nov. 1981 : *Journal amusant*, h/pan. (32x40) : **ATS 65 000** – VIENNE, 25 mai 1984 : *Un bon cru*, h/t (50,2x61,6) : **USD 3 800** – NEW YORK, 30 oct. 1985 : *Moine à la chope de bière ; Moine au verre de vin*, h/pan., une paire (40x32,5) : **USD 8 500** – MUNICH, 29 nov. 1989 : *Un lac de Bavière*, h/t (42x99) : **DEM 19 800** – NEW YORK, 17 fév. 1994 : *Cardinal lisant dans son bureau*, h/pan. (32x41) : **USD 4 830** – NEW YORK, 26 fév. 1997 : *Un pasteur et des moines autour d'une table*, h/t (74,2x87,6) : **USD 3 680**.

SCHOLZ Paul
Né le 1ᵉʳ octobre 1859 à Vienne. XIXᵉ-XXᵉ siècles. Autrichien.
Peintre.
Il fut élève de Georg Sturm, Ferdinand Laufberger, Rudolph Hölzel, Bernhard Buttersack et Henry Luyten. Il fut professeur à l'École des Beaux-Arts de Graz de 1884 à 1915. Il vécut et travailla à Graz.
Il a surtout décoré l'Université et l'église écossaise de Vienne, le palais Llyod à Trieste, l'Hôtel des Postes et Télégraphes à Graz.

SCHOLZ Peter
XXᵉ siècle. Allemand.
Peintre. Figuration-fantastique.
Il peint des architectures imaginaires en ruine d'une grande précision.

SCHOLZ Richard
Né le 29 décembre 1860 à Hanovre (Basse-Saxe). Mort le 3 août 1939. XIXᵉ-XXᵉ siècles. Allemand.
Peintre de genre, figures, portraits.
Fils du maître de chapelle Bernhard Scholz. En 1877, il entra à l'École des Beaux-Arts de Karlsruhe, où il fut élève de Ernst Hildebrand. En 1880, il alla à Berlin. Il vécut à Dresde et résida de 1903 jusqu'à sa mort à Munich.
Il subit l'influence de C. Gusvow. De 1889 à 1895, il résida à Francfort produisant surtout des portraits.
MUSÉES : BRESLAU, nom all. de Wroclaw : *Soucis – Séance du Conseil municipal* – MAYENCE : *Portrait d'une jeune dame*.

SCHOLZ Richard
Né le 19 mars 1872 à Berlin. XXᵉ siècle. Allemand.
Peintre, illustrateur.
Il étudia à Berlin et à Munich et travailla à Dresde.

SCHOLZ Siegmund
XVIIIᵉ siècle. Allemand.
Médailleur.

SCHOLZ Werner
Né en 1898 à Berlin. Mort en 1982 à Alpbach. XXᵉ siècle. Allemand.
Peintre de compositions à personnages, figures, paysages, pastelliste. Expressionniste.
Il commence ses études en 1916 à l'École des Beaux-Arts de Berlin, mais doit les interrompre à la suite de la mobilisation ; et à l'âge de dix-huit ans, durant la Première Guerre mondiale, sa vie est marquée par l'amputation de son avant-bras gauche. De 1919 à 1921, il reprend ses études à Berlin. Il rencontre lors de sa première participation à une exposition collective en 1930 Emil Nolde, être particulièrement solitaire et sauvage. C'est alors le

seul moment où il est en contact direct avec l'expressionnisme.
en 1937 le parti nazi déclare son art « dégénéré », au même titre
que celui de Grosz, Dix, Beckmann et surtout Nolde. Toutes ses
œuvres sont enlevées des musées et on lui interdit d'exposer en
Allemagne. En 1939, il se réfugie au Tyrol où il se retire défini-
tivement. Son atelier de Berlin, qui contenait plusieurs de ses
peintures, est détruit en 1944 par un bombardement et une
grande partie de son œuvre a ainsi disparu.

En 1930, il expose pour la première fois à la galerie Nierendorf à
Berlin, puis en 1932 au Museum Folkwang de Essen, au Kunst-
verein de Cologne en 1934, à Constance en 1946, au Museum of
Art de Santa Barbara (États-Unis) en 1950, au Musée des Beaux-
Arts de Lyon en 1970.

Il peint ses premiers triptyques dans les années trente. De 1948 à
1951, il crée une série de pastels sur les thèmes de l'*Ancien* et du
Nouveau Testament. Les quarante-huit pastels sur l'*Apocalypse*
sont achetés par le Musée Albertina de Vienne. La mythologie
antique lui inspire également quelques œuvres autour de 1952.
À ce moment existe une sorte d'apaisement dans la vie et l'art de
Scholtz, qui reçoit la commande d'un triptyque sur le *Monde de
l'acier* (1954), et commence à peindre des paysages à partir de
1957. Mais avant, la majeure partie de son œuvre est le reflet de
sa vie sombre, de son inquiétude face à la société qui l'entoure.
Comme tous les expressionnistes allemands des années trente, il
est préoccupé par l'évolution politique de son pays et il en
souffre d'autant plus qu'il aime profondément l'homme. Ses
peintures sont peuplées de personnages pathétiques non indivi-
dualisés mais qui tendent à représenter un type général. D'ail-
leurs, les visages de ces personnages sont des surfaces peintes à
grands coups, cernées de noir, avec l'indication rapide, bien
souvent, d'un seul œil. Dans son monde quelque peu effrayant,
celui qui est masqué ne se distingue pas de celui qui ne l'est pas.
D'autre part la religion côtoie souvent le plus grand désarroi.
Mais s'il accuse la société, il plaint profondément l'homme, ce
qui ressort particulièrement des représentations de pauvres
enfants affligés. Le noir tient une grande place dans son œuvre,
il lui sert à cerner les plans mais aussi à assombrir ses couleurs,
au moins dans un premier temps. En effet, sous l'influence de
Nolde, il apprend, aux alentours de 1930, à utiliser des couleurs
rendues pathétiques dans leur éclat, par opposition aux noirs.
L'œuvre de Scholz demeure tragique, même lorsqu'il est réfugié
au Tyrol, peut-être aussi en raison de sa vie qu'il veut solitaire.
Mais peu à peu il est attiré par les paysages montagneux qui l'en-
tourent et peint alors ses premiers paysages. Ceux-ci sont tout
d'abord inquiétants, ils sont inhumains, peu accueillants pour
l'homme et d'ailleurs absolument dépeuplés. Un certain apaise-
ment semble survenir vers les années soixante, et tout en se
montrant conscient des contradictions de notre société et de ses
maux, il en rend compte avec moins de pathétisme et parfois
même, il semble laisser passer une pointe d'humour, comme le
montre *Amsterdam II*.

Il est l'un des derniers expressionnistes allemands d'une impor-
tance non négligeable, bien qu'il soit souvent oublié, peut-être
en raison de son isolement voulu. Lui-même ne s'est jamais
directement mêlé au mouvement expressionniste, mais ses
préoccupations coïncidaient tellement avec celles des peintres
expressionnistes de son pays, que son art semble avoir été créé
en communion avec eux. Sa vie presque toujours teintée de noir,
le prédisposait à une telle orientation. Son style soutenu par ses
préoccupations sociales et humaines le rattache réellement à
l'expressionnisme allemand qui l'oppose au Fauvisme français
dont les thèmes restent traditionalistes. ■ A. J.

BIBLIOGR. : A. Behme : *Werner Scholz*, Potsdam, 1948 – H.
Hohn : *Werner Scholz*, Essen, 1955 – B. S. Myers : *Die Malerei
des Expressionismus*, Cologne, 1957 – O. H. Forter : *Werner
Scholz*, Essen, 1958 – B. S. Myers : *The German Expressionists. A
generation in revolt*, New York, 1963 – H. G. Gadamer : *Werner
Scholz*, Recklinghausen, 1968 – in : *L'Art du XX⁰ siècle*, Larousse,
Paris, 1991.

MUSÉES : BERLIN (Nationalgalerie) – COLOGNE (Wallraf-Richartz
Mus.) : *Tiroler Madonna* 1933 – DETROIT – DUISBOURG – ESSEN
(Mus. Folkwang) – HAMBOURG (Kunsthalle) – INNSBRUCK – MANN-
HEIM (Kunsthalle) – MOSCOU – MUNICH – NUREMBERG – SAINT-
PÉTERSBOURG (Mus. de l'Ermitage) – STAVANGER – STUTTGART
(Staatsgalerie) – VIENNE (Albertina) – VIENNE (Mus. der Stadt) –
VIENNE (Kunst. Mus.) – WITTEN (Markisches Mus.).

VENTES PUBLIQUES : COLOGNE, 3 déc. 1977 : *Tulipes jaunes*, isor.
(72x56,5) : **DEM 4 400** – COLOGNE, 19 mai 1979 : *Nature morte aux
fleurs*, craie de coul. (48,2x58) : **DEM 1 800** – MUNICH, 30 nov
1979 : *Portrait de femme* 1971, h/pap. (48x40) : **DEM 1 800** –
MUNICH, 30 mai 1980 : *La danseuse* 1950, past. (52x30) :
DEM 2 400 – COLOGNE, 8 déc. 1984 : *Cardinal* 1945, past. (63x48) :
DEM 2 500 – MUNICH, 29 mai 1984 : *Fillette en prière* 1937, h/cart.
(118x82) : **DEM 5 000** – MUNICH, 1er-2 déc. 1992 : *Étreinte* 1931,
h/pap. (103x72) : **DEM 54 050**.

SCHOLZE J. G.
Originaire de Kamenz. XIX⁰ siècle. Travaillant vers 1818. Alle-
mand.
Peintre.
L'église de Lenz, près de Grossenhain, conserve de lui un por-
trait du pasteur *Johann Gottlieb Werther*.

SCHOLZE Nikolai Ghenrikh Karlovitch ou Choltse
Né le 10 janvier 1827. Mort le 22 décembre 1883 à Rome. XIX⁰
siècle. Russe.
Peintre.
Élève de l'Académie de Saint-Pétersbourg. Il se fixa à Rome à
partir de 1851.

SCHOMACHER Andries. Voir SCHOEMAKER

SCHOMAKER Albert. Voir SCHUHMACHER

SCHOMANN
XIX⁰ siècle. Actif à Rostock vers 1800. Allemand.
Peintre de portraits.

SCHOMANN Willi
Né le 16 janvier 1881 à Parchim (Mecklembourg). Mort en
septembre 1917 à Ypres (Belgique), tombé sur le champ de
bataille. XX⁰ siècle. Allemand.
Peintre de compositions murales, décorateur.
Il étudia à Berlin à l'École du Musée des Beaux-Arts avec Max
Koch, Richard Böhland et à l'Académie des Beaux-Arts avec
Wald. Friedrich, Joseph Scheurenberg et Raffael Schuster-
Woldan. Il effectua des voyages d'études avec Oswald Kuhn.
Il a décoré plusieurs églises du Mecklembourg.

SCHOMBERG César de
Né à Strasbourg. XIX⁰ siècle. Français.
Peintre de sujets militaires.
Débuta au Salon de Paris en 1869.
VENTES PUBLIQUES : PARIS, 30 avr. 1951 : *Cantonnement militaire*
1877 : **FRF 550**.

SCHOMBERG Christian Gotthelf. Voir SCHÖNBERG

SCHOMBURG Christoph
Mort en 1753 à Copenhague. XVIII⁰ siècle. Actif à Ratzebourg.
Allemand.
Peintre de portraits.
Il travailla à Rome de 1732 à 1742, à Bruxelles, Vienne et Copen-
hague où il fut inspecteur général de la Galerie des Beaux-Arts.

SCHOMBURG Johann Georg
XVIII⁰ siècle. Actif à Dresde de 1716 à 1734. Allemand.
Médailleur.

SCHOMMER François
Né le 20 novembre 1850 à Paris. Mort en 1935. XIX⁰-XX⁰
siècles. Français.
Peintre d'histoire, sujets religieux, scènes de genre, por-
traits, paysages animés, paysages, compositions
murales, graveur, aquarelliste, dessinateur, illustrateur,
décorateur.
Il fut élève d'Isidore Pils, d'Henri Lehmann et de Jean Éloi
Malenfant. Il reçut le premier prix de Rome en 1878.
Il exposa au Salon de Paris, à partir de 1870, puis Salon des
Artistes Français, dont il fut sociétaire depuis 1884. Il obtint une
médaille de deuxième classe en 1884 ; une médaille d'argent à
l'Exposition Universelle de 1889, une autre à l'Exposition Uni-
verselle de 1900. Il fut fait chevalier de la Légion d'honneur en
1890, puis promu officier. Il occupa une place importante
comme professeur à l'École des Beaux-Arts de Paris.

Il décora les plafonds de la nouvelle Sorbonne à Paris, de l'Hôtel-de-Ville de Tours et de l'École des Beaux-Arts de Paris.

MUSÉES : BESANÇON : *Sainte Madeleine* – PARIS (Mus. d'Orsay) : *Gondoliers au repos* – VALENCIENNES : *Un aide de camp* – *Le poète Albert Méral*.
VENTES PUBLIQUES : PARIS, 1895 : *Femme orientale*, dess. : **FRF 32** – PARIS, 29 avr. 1899 : *Charge de cavalerie* : **FRF 230** – PARIS, 18-21 déc. 1918 : *Vieille rue en Italie*, aquar. : **FRF 105** – PARIS, 19 nov. 1924 : *Officier de la garde Premier Empire* : **FRF 105** – PARIS, 4 avr. 1936 : *Bonaparte en Italie* : **FRF 255** – PARIS, 5 nov. 1946 : *Portrait de femme* : **FRF 7 850** – PARIS, 18 déc. 1946 : *Jeune femme assise sur un canapé* : **FRF 5 800** – PARIS, 16 mars 1976 : *La sentinelle*, h/t (31x23,5) : **FRF 2 100** – VERSAILLES, 4 oct. 1981 : *La Fantasia*, h/t (55x46,5) : **FRF 20 100** – LE TOUQUET, 11 nov. 1990 : *Coin de parc animé*, h/t (34x25) : **FRF 80 000**.

SCHOMMER J. G.
XVIIIe siècle. Actif vers 1707. Éc. de Bohême.
Dessinateur de portraits.

SCHOMPER J. J.
XIXe siècle. Actif vers 1840. Éc. flamande.
Peintre de portraits.

SCHÖN Alois
XIXe siècle. Actif au début du XIXe siècle. Allemand.
Dessinateur et graveur au burin.
Il travailla avec son frère Johann et fut élève de Johann Carl Schleich à Munich. Il grava des portraits, des paysages et en 1800 *Germania servata*.
VENTES PUBLIQUES : VIENNE, 15 mars 1977 : *Portrait d'une jeune orientale*, h/t (40x32) : **ATS 22 000**.

SCHÖN Andreas
Né en 1955 à Kassel (Hesse). XXe siècle. Allemand.
Peintre de paysages, d'architectures.
Il vit et travaille à Düsseldorf. Il a été l'assistant de Gerhard Richter.
Il montre ses œuvres dans des expositions personnelles à New York, Genève (galerie Faust en 1990), Paris (galerie Xeno Rippas en 1996)...
Il réalise des vues aériennes de sites égéens antiques réels ou fictifs dans une gamme de verts et de bruns. Ses œuvres posent le problème de la perception du réel de l'image entre apparence photographique et représentation picturale.
BIBLIOGR. : Maia Damianovic : *La Peinture au risque du dilemme*, Art Press, n° 211, Paris, mars 1996.
VENTES PUBLIQUES : NEW YORK, 23-25 fév. 1993 : *Bénévent 1989*, h/t (139,7x200) : **USD 5 750** – NEW YORK, 4 mai 1993 : *Douvres 1989*, h/t (199,4x250,2) : **USD 11 500** – LONDRES, 24 oct. 1996 : *Douvres II 1989*, h/t (200x300) : **GBP 11 500**.

SCHÖN Arthur
Né en 1887 à Schaerbeek (Bruxelles). Mort en 1940. XXe siècle. Belge.
Peintre de portraits, paysages, graveur.
BIBLIOGR. : In : *Diction. Biog. illustré des artistes en Belgique depuis 1830*, Arto, Bruxelles, 1987.

SCHÖN Barthel. Voir SCHONGAUER

SCHÖN Bernhard Johann
Né le 19 février 1854 à Mulhouse. XIXe siècle. Français.
Peintre de portraits.
Il travailla à partir de 1873 à Walterswill.

SCHÖN Caspar
Mort en 1585 à Zurich. XVIe siècle. Suisse.
Graveur sur bois et architecte.

SCHÖN Erhard. Voir SCHOEN

SCHÖN Ferenc ou Franz
XIXe siècle. Actif à Presbourg de 1807 à 1820. Autrichien.
Peintre.

SCHÖN Franz Wilhelm
Né en 1784 à Cologne. Mort le 5 novembre 1871 à Lons-le-Saunier. XIXe siècle. Allemand.
Peintre d'histoire, de portraits et paysagiste.

Élève de J. A. Gros. Le Musée de Lons-le-Saunier conserve de lui : *Trophées de chasse*.

SCHÖN Friedrich Wilhelm
Né en 1816 à Worms. Mort le 16 janvier 1868 à Munich. XIXe siècle. Allemand.
Peintre de genre et lithographe.
Élève de l'Académie de Munich à partir de 1832. Il travailla à Darmstadt en 1826, à Karlsruhe de 1830 à 1831 et ensuite à Munich. La Galerie moderne de Dresde conserve de lui : *Matinée de dimanche*.

SCHÖN Hans ou Schon, dit Schönhanns
XVe siècle. Actif à Munich. Allemand.
Peintre.

SCHÖN Johann Daniel Friedrich ou Schöne
Né sans doute en 1767. Mort le 11 juin 1836 à Breslau. XVIIIe-XIXe siècles. Allemand.
Peintre d'histoire, de portraits et paysagiste.

SCHÖN Johann Gottlieb
Né vers 1720 en Thuringe. XVIIIe siècle. Allemand.
Paysagiste.
Élève de J. A. Thiele. Il a peint des paysages de Thuringe et quelques-uns d'Italie.

SCHÖN Josef
Né le 15 août 1809 à Vienne. Mort le 5 mars 1843 à Vienne. XIXe siècle. Autrichien.
Médailleur et graveur de monnaies.
Élève de l'Académie de Vienne.

SCHÖN Karl
Né le 7 septembre 1868 à Berlin. XIXe-XXe siècles. Allemand.
Peintre de marines.
Il fut élève de Saltzmann.

SCHÖN Konrad
Mort le 5 janvier 1479 à Nuremberg. XVe siècle. Actif à Nuremberg. Allemand.
Peintre.
Il était sans doute le frère de Marx S. I.

SCHÖN L. A.
XIXe siècle.
Peintre.
MUSÉES : COPENHAGUE : *Portrait de A. F. Z. Verlin* – *Centaure* – *Étude de petite fille*.

SCHÖN Lorenz
Né en 1817 à Budapest. XIXe siècle. Autrichien.
Paysagiste et graveur.
Élève de l'Académie de Vienne à partir de 1838. Il exposa à Vienne de 1847 à 1850.

SCHÖN Luise
Née le 24 janvier 1848 à Vienne. XIXe siècle. Active à Vienne. Autrichienne.
Peintre de portraits, de fleurs et de natures mortes.
Élève de Fr. et Karoline Pönninger et de Geyling.

SCHÖN Martin. Voir SCHONGAUER

SCHÖN Marx I
Mort entre 1467 et 1470. XVe siècle. Allemand.
Peintre.
Il travaillait à Nuremberg à la fin du XVe siècle ; Il fut peut-être également peintre verrier.

SCHÖN Marx II
Mort entre le 13 décembre 1510 et mars 1511. XVIe siècle. Allemand.
Peintre.
Il était le fils de Marx I et le père de Erhard. Il travaillait également à Nuremberg.

SCHÖN Otto
Né le 26 mars 1893 à Suhl (Thuringe). XXe siècle. Allemand.
Peintre, graveur.
Il fut élève de l'École des Arts Appliqués de Munich. Il travailla à Munich. Son œuvre est représenté dans les collections de l'État bavarois.
MUSÉES : MUNICH (Gal. d'État).
VENTES PUBLIQUES : COLOGNE, 21 oct. 1977 : *La femme de l'artiste arrangeant des fleurs dans l'atelier 1932*, h/t (111x99) : **DEM 6 500**.

SCHON P. H.
XIXe siècle.

Peintre.

Musées : Copenhague : *Autoportrait*.

SCHÖN Seraphin
Mort en 1644. xviiᵉ siècle. Actif à Menzingen (canton de Lugano). Suisse.
Peintre.
Moine de l'ordre des Franciscains, il a peint un tableau d'autel *Le Baptême du Christ* pour l'église de Menzingen et *La Sainte Famille à table* pour le réfectoire du monastère des Franciscains à Trsat.

SCHÖNAU. Voir SCHENAU

SCHÖNAU Carl
xixᵉ siècle. Actif à Berlin. Allemand.
Peintre de genre et de portraits.
Il exposa de 1840 à 1846.

SCHÖNAU Hermann
Né le 20 avril 1861 à Bollstedt, en Thuringe. Mort le 7 juillet 1900 à Nuremberg. xixᵉ siècle. Allemand.
Sculpteur.
Élève de l'École des Beaux-Arts de Nuremberg et plus tard de l'Académie de Dresde. Il étudia ensuite à Berlin et alla en Italie, à Rome de 1890 à 1892 avant de se fixer définitivement à Nuremberg. Le Musée de cette ville conserve de lui : *Sicilien* et *Jeune fille.*

SCHÖNAUER Jacob Heinrich
xviiiᵉ siècle. Actif à Bâle vers 1700. Suisse.
Graveur au burin.
Il a fait les portraits du réformateur *Joh. Œcolampadius* et du théologien bâlois *Jakob Grynaeus.*

SCHÖNAUER Joseph
xixᵉ siècle. Actif à Landshut. Allemand.
Peintre.
Il travailla vers 1814 à l'Académie de Munich, puis revint à Landshut.

SCHÖNAUER Philipp
xviiiᵉ siècle. Actif à Poysdorf. Autrichien.
Sculpteur.

SCHÖNBÄCHLER Franz Xaver
Né en 1719 à Einsiedeln (Zoug). xviiiᵉ siècle. Travailla à Einsiedeln. Suisse.
Graveur au burin.
Il a gravé des vues d'Einsiedeln.

SCHÖNBÄCHLER Meinrad Anton
Né en 1825 à Einsiedeln (Zoug). Mort en 1879. xixᵉ siècle. Suisse.
Sculpteur sur bois.

SCHÖNBAUER Henry ou Henrik ou Schoenbauer
Né le 1ᵉʳ mars 1894 à Güns. xxᵉ siècle. Hongrois.
Sculpteur de statues.
Il fut élève des Académies des Beaux-Arts de Munich, Vienne et Budapest.
Ventes Publiques : New York, 9 sep. 1993 : *Nu masculin allongé*, bronze (L. 61) : USD 2 300.

SCHÖNBERG Adolf
Né en 1813. Mort en 1868. xixᵉ siècle. Autrichien.
Graveur et lithographe.
Il était le fils de Johann et fut l'élève de Franz Stober.

SCHÖNBERG Alexander von
Né en 1792 à Dresde. Mort le 4 janvier 1838. xixᵉ siècle. Allemand.
Paysagiste amateur et officier.
Élève de Hans Veit Schnorr von Carolsfeld à Leipzig, de Reinhart à Rome et de Peter Hess à Munich.

SCHÖNBERG Arnold ou Schoenberg
Né en 1874 à Vienne. Mort en 1951 à Los Angeles. xixᵉ-xxᵉ siècles. Actif depuis 1933 et naturalisé aux États-Unis. Autrichien.
Peintre de portraits. Expressionniste.
Le célèbre compositeur et chef d'orchestre, théoricien du rejet du système tonal, créateur de l'École de Vienne, de l'atonalité, puis de la gamme dodécaphonique et de la musique sérielle, fut aussi peintre. Bien qu'ayant peut-être reçu quelques rudiments techniques de Richard Gerstl, il était autodidacte en peinture, comme il l'était, curieusement, aussi en composition musicale,

alors qu'il devait devenir le mentor d'Alban Berg et d'Anton Webern. En 1911, parurent et *Du Spirituel dans l'Art* de Kandinsky, et la *Harmonielehre* (Leçon d'Harmonie) de Schönberg, les deux essais inspirés par l'anthroposophie, faussement souvent dite théosophie, de Rudolf Steiner, elle-même d'inspiration goethéenne ; on peut remarquer la parenté d'appellation entre la *Harmonielehre* de Schönberg et la *Farbenlehre* de Goethe. Juif, Schönberg s'était converti un temps au protestantisme, par convenance envers la société viennoise, pour revenir, par défi courageux, au judaïsme à l'arrivée au pouvoir des nazis en Allemagne. Il quitta toutefois l'Europe en 1933, passant par l'Espagne et la France avant de se fixer aux États-Unis.
En 1910, à Vienne, la librairie-galerie de Hugo Heller présenta une exposition de ses œuvres, où Gustav Mahler en acheta trois. Admiré en tant que peintre par Kandinsky, les deux artistes se rejoignant dans la projection de l'œuvre d'art totale, celui-ci l'invita à participer à la première exposition du *Blaue Reiter* à Munich, dans l'hiver 1911-12, et à collaborer à l'*Almanach du Blaue Reiter*. En outre, jusqu'à la guerre, ils ne cessèrent par correspondances d'échanger leurs idées sur la création. En 1995 à Paris, à l'occasion d'un festival Schönberg à l'Opéra du Châtelet, le Musée d'Art Moderne de la Ville a organisé l'exposition *Arnold Schönberg Regards*. Alors que la peinture postromantique du dramaturge et romancier August Strindberg était bien connue et montrée, il était bon que celle d'Arnold Schönberg le fût aussi.
Il peignit surtout entre 1908 et 1911, après le suicide de Richard Gerstl et jusqu'à la mort de Gustav Mahler, en tout soixante-cinq peintures à l'huile, dont *L'Enterrement de Gustav Mahler* en 1911, des peintures à l'aquarelle, ainsi que des dessins. Pour tenter d'expliquer cette entreprise momentanée, plusieurs hypothèses ont été émises : la déception causée par l'incompréhension du public envers sa musique ; peut-être plus probable le désarroi d'apprendre que sa femme Mathilde avait une liaison avec le jeune Gerstl. À cet épisode personnel dramatique correspond d'ailleurs, en 1909, la composition d'*Erwartung* (Attente), dont l'argument met en scène une femme à la recherche de son amant dans la forêt et qui finit par le trouver mort. Dans ce cas, la peinture lui aurait été le moyen d'exorciser son obsession en la mettant en image ; n'a-t-il pas déclaré « L'art appartient à l'inconscient ! C'est soi-même que l'on doit exprimer ! » Il avait commencé son activité picturale par une série d'autoportraits hallucinés. Puis, il proposa de faire leurs portraits à des mécènes, aristocrates ou bourgeois, de la société viennoise ; il en fixait même le prix. En fait, il a surtout peint les portraits de ses proches et amis, sa femme Mathilde, Alban Berg, Gustav Mahler. Outre les autoportraits et portraits, l'œuvre comporte des paysages et des évocations d'états mentaux, dans une expression qui peut déjà être dite abstraite. Dans la plupart des cas, mais surtout dans la série des autoportraits et des visages imaginaires, *Regard rouge, Haine, Vision*, il concentre sa peinture sur l'expression des yeux : « Je n'ai jamais vu des visages, mais lorsque j'ai regardé les gens dans les yeux, je n'ai vu que leurs regards... Un vrai peintre peut saisir d'un seul coup d'œil l'homme entier. Moi je ne peux saisir que son âme. » Pourquoi Schönberg peignait-il ? Kandinsky pensait qu'il voulait exprimer des « états de sa sensibilité qui ne trouvent pas de formes musicales ». Dans le développement de la création musicale de Schönberg, sera toujours présent le parallélisme théorique avec la peinture, et réciproquement : « Construire, avec des valeurs dé lumière et de tons, des formes semblables aux fugues, aux formes et aux motifs de la musique ». ■ Jacques Busse

Bibliogr. : J. Kallir : *Arnold Schönberg's Vienna*, New York, 1984 – Dora Vallier : *La Rencontre Kandinsky Schönberg*, Caen, 1987 – Françoise Ducros, in : *Diction. de l'Art Mod. et Contemp.*, Hazan, Paris, 1992.

SCHÖNBERG Christian Gotthelf ou Schömberg
Né en 1760 à Dresde. Mort à Leipzig. xviiiᵉ siècle. Allemand.
Graveur au burin.
Il alla en 1787 travailler quelques années à Saint-Pétersbourg. Il a gravé des paysages pour le « Voyage à travers la Saxe de Leske » et illustra une théorie de l'horticulture de Hirschfeld (1779-85) en cinq volumes.

SCHÖNBERG Johann
Né en 1780 à Sopron. Mort en 1863 à Vienne. xixᵉ siècle. Autrichien.
Graveur au burin.
Élève de Jakob Schmutzer.

SCHÖNBERG Johann Nepomuk
Né en 1844. XIXᵉ siècle. Autrichien.
Peintre et illustrateur.
Il était le fils d'Adolf. Il passa deux années à l'Académie de Vienne et alla ensuite à Munich. Il collabora au « Monde Illustré », au « Journal Illustré » et au « Daheim ». Il fournit également une partie de l'illustration de l'*Histoire des papes*, de Patuzzi et de l'*Histoire universelle*, d'Alvensleben.
VENTES PUBLIQUES : VIENNE, 19 juin 1979 : *Voilier en mer* 1912, h/t (53,5x37) : **ATS 15 000.**

SCHONBERG Rodolphe
Né en 1901 à Bruxelles. Mort en mai 1944. XXᵉ siècle. Belge.
Dessinateur, graveur.
Il a effectué ses études à l'Académie des Beaux-Arts de Bruxelles, les a poursuivies chez Kurt Peiser et Gérard Jacobs. Il fut fusillé par les Allemands pour faits de résistance.
BIBLIOGR. : In : *Diction. Biog. illustré des artistes en Belgique depuis 1830*, Arto, Bruxelles, 1987.

SCHONBERG Torsten Johan
Né le 21 juillet 1882 à Stockholm. XXᵉ siècle. Suédois.
Peintre, dessinateur, graveur.
Il fut élève de l'École technique et de l'Académie des Beaux-Arts de Stockholm. Il a exécuté plusieurs séries de caricatures et douze portraits historiques lithographiés.

SCHÖNBERG Xaver Maria Cäsar von ou Schönberg-Rothschönberg
Né le 20 février 1768 à Paris. Mort le 19 septembre 1853 à Dresde. XVIIIᵉ-XIXᵉ siècles. Allemand.
Peintre de portraits, graveur, dessinateur.
Il entra en 1783 dans l'armée française, où il s'éleva au grade de lieutenant-colonel. À partir de 1793 il vécut en Saxe et s'installa à Dresde en 1846, où il suivit en amateur l'enseignement de Klengel.
MUSÉES : WEIMAR (Mus. Goethe) : *Goethe*, dessin.

SCHÖNBERGER Alfred Karl Julius Otto von
Né le 9 octobre 1845 à Graz. Mort en 1880 à Francfort. XIXᵉ siècle. Allemand.
Peintre de paysages, paysages de montagne.
Il étudia à Munich avec A. Lier et K. Millner. Il fit un voyage d'études en Europe, en Orient, en Afrique. Il vécut à partir de 1880 à Francfort.
VENTES PUBLIQUES : VIENNE, 14 sep. 1976 : *Lac de montagne*, h/t (46x38) : **ATS 20 000** – MUNICH, 21 juin 1994 : *Paysage alpin*, h/pan., une paire (chaque 20,5x27) : **DEM 5 980.**

SCHÖNBERGER Armand
Né le 2 avril 1885 à Galgoc ou Freistadt. Mort en 1974 à Budapest. XXᵉ siècle. Hongrois.
Peintre de figures, portraits, natures mortes, sculpteur, critique d'art.
Il fit ses études à Budapest, Munich et à Nagybanya. Il fut membre fondateur du mouvement *KUT*.
Il participe à une exposition, en 1927, au Belvédère de Vienne, en 1930 à la Galerie Tamas à Budapest et en 1958 au Mücsarnok de Budapest. Il a figuré à l'exposition *Beöthy et l'avant-garde hongroise* à la galerie Franka Berndt à Paris en 1985-1986. En 1972 la ville de Budapest lui a consacré une rétrospective.
Sa peinture, rigoureuse, dans les harmonies de teintes sourdes, rappelle les premières périodes de Cézanne.

Schönberger

BIBLIOGR. : A. Muveszet Kiskonyvtara : *Armand Schönberger*, Ed. Andras Edit chez Corvina, 1984.
VENTES PUBLIQUES : LONDRES, 24 fév. 1988 : *Baigneurs*, gche et h/pap. (59,5x42,5) : **GBP 1 540** – PARIS, 12 mai 1993 : *Nature morte*, encre/pap. (15x17,5) : **FRF 6 000.**

SCHÖNBERGER Artur
Né en 1838 à Szeged. XIXᵉ siècle. Hongrois.
Lithographe.
Il étudia à Budapest et à Vienne.

SCHÖNBERGER Karl
XIXᵉ siècle. Actif à Falkenau en Bohême vers 1805. Éc. de Bohême.
Peintre verrier.

SCHÖNBERGER Lorenz Adolf
Né en 1768 à Voslau. Mort en 1847 à Mayence. XVIIIᵉ-XIXᵉ siècles. Allemand.

Peintre et graveur à l'eau-forte.
Élève de l'Académie de Vienne et de M. Wuttky. Il voyagea en Europe centrale, à Paris (1804), à Francfort-sur-le-Main, en Italie, à Rome de 1817 à 1825, en 1826 dans les pays nordiques et en 1840 en Angleterre. Il a gravé des paysages. Nous le croyons le même artiste que le peintre Schönberger qui exposait à Paris des vues d'Italie et *La chute du Rhin* au Salon de 1804.
MUSÉES : BRUNSWICK : *Le golfe de Livourne* – DARMSTADT : *Coucher de soleil* – ERLANGEN : *Paysage avec Ulysse* – PRAGUE (Rudolfinum) : *Paysage dans la lune* – SCHLEISSHEIM : *Chute du Rhin à Schaffhouse* – SPIRE : *Paysage idéal* – VIENNE : *Paysage avec chute d'eau* – *Golfe de Baia au coucher du soleil* – WILHELMSHOHE : *Paysage*.

SCHÖNBERGER Martin
Né le 28 février 1864 à Munich (Bavière), de parents suisses. XIXᵉ-XXᵉ siècles. Suisse.
Peintre de genre, portraits, pastelliste.
Il fut élève de Kanlbach à l'Académie des Beaux-Arts de Munich de 1882 à 1888. En 1893 et 1894, il travailla à Paris. En 1894-1895, il résida à Florence. Il vint s'établir à Zurich en 1898.
Il prit part à diverses expositions en Suisse, à Munich et à Paris (mention honorable en 1900 à l'Exposition universelle). On lui doit, notamment, des portraits au pastel.

SCHONBOE Henrik
Danois.
Paysagiste.
Le Musée de Copenhague conserve de lui : *Mois d'avril*.

SCHONBORN Anton
Mort en 1871. XIXᵉ siècle. Allemand.
Peintre, aquarelliste.
Il fut peintre topographique, se consacrant surtout aux forts militaires de l'Ouest américain pendant la période 1859-1871, parmi lesquels Fetterman, Fred. Steele, Kearney et Laramie.
MUSÉES : COLLECTION AMON CARTER : porte-folio comprenant les vues de onze forts.
VENTES PUBLIQUES : NEW YORK, 12 avr. 1991 : *Quatre forts de l'ouest américain* : *Kearney, Laramie, Fred. Steele et Sanders*, aquar., ensemble de forme ovale (10,8x19,2) : **USD 22 000.**

SCHÖNBROD Peter
Né le 21 mai 1889 à Colmar (Haut-Rhin). Mort le 31 octobre 1914 près de Zandwoorde, tombé au front. XXᵉ siècle. Allemand.
Sculpteur sur bois.
Il étudia à Strasbourg et à Munich avec Wadere et Kurz.

SCHÖNBRUNNER Franz Xaver
Né en 1846 à Vienne. Mort le 22 avril 1903 à Molz (près de Kirchberg). XIXᵉ siècle. Autrichien.
Peintre décorateur.

SCHÖNBRUNNER Ignaz
Né le 1ᵉʳ mai 1835 à Vienne. Mort en 1921. XIXᵉ-XXᵉ siècles. Autrichien.
Peintre.
Il fut élève de Führich et de Rahl. Ses frères Josef et Karl furent également peintres.
VENTES PUBLIQUES : LONDRES, 7 avr. 1993 : *Nature morte d'un pot de fleurs et d'un service à thé sur une table*, h/t (40x51) : **GBP 1 610.**

SCHÖNBRUNNER Josef Edler von
Né le 14 février 1831 à Vienne. Mort le 2 décembre 1905 à Vienne. XIXᵉ siècle. Autrichien.
Peintre et dessinateur.
Il était le frère de Karl et d'Ignaz. Il fut l'élève de Joseph von Führich et devint directeur de l'Albertina de Vienne.

SCHÖNBRUNNER Karl
Né le 4 octobre 1832 à Vienne. Mort le 21 février 1877 à Hirschstetten (près de Vienne). XIXᵉ siècle. Autrichien.
Peintre.
Élève de l'Académie de Vienne avec Rahl et Führich, il se rendit à Venise et à Rome. Il était le frère de Josef et d'Ignaz. Il a peint une *Résurrection des morts* et quatorze stations de chemin de croix, d'après les cartons d'Overbeck, sous les arcades du cimetière de la colonie allemande de Rome.

SCHÖNCHE Gottfried ou Schönchen. Voir SCHÖNICHE

SCHÖNCHEN Béatrice, née Frederickson
Née le 16 mars 1865 près d'Alexandrie (Égypte). XIXᵉ-XXᵉ siècles. Allemande.

Peintre de portraits, pastelliste, aquarelliste.
Elle était la femme de Léopold Schönchen.

SCHÖNCHEN Heinrich
Né le 11 avril 1861 à Munich (Bavière). Mort le 8 mai 1933. XIXe-XXe siècles. Allemand.
Peintre de portraits.
Il fut élève de l'Académie des Beaux-Arts de Munich avec Gysis et Löfftz.

SCHÖNCHEN Léopold
Né le 1er février 1855 à Augsbourg. Mort le 19 janvier 1935 à Munich (Bavière). XIXe-XXe siècles. Allemand.
Peintre de marines.
Il était le mari de Béatrice Schönchen. Il fut élève de l'Académie des Beaux-Arts de Munich avec Baisch et à celle de Carlsruhe avec Schönleber. Il travailla à Munich, en Hollande, en Belgique, en Angleterre et en Scandinavie.
Musées : Munich.
Ventes Publiques : Londres, 4 mai 1977 : *Le retour des pêcheurs*, h/pan. (35,5x27) : **GBP 1 000.**

SCHÖNCKH Simon. Voir SCHENCK

SCHONDEL Otto Ludwig Sofus
Né le 8 juillet 1837 à Middelfart. Mort le 10 avril 1905 à Copenhague. XIXe siècle. Danois.
Peintre de fleurs et décorateur.
Élève de G. Hilker, il travailla en Italie de 1870 à 1872. De 1875 à 1881 il fut professeur à l'Académie de Copenhague, où il décora l'église Saint-Paul.

SCHÖNEBECK Eugen
Né en 1936 à Heidenau. XXe siècle. Allemand.
Peintre, dessinateur.
De Berlin-Est, il émigre en 1955 à Berlin-Ouest où il poursuit sa formation artistique. Il rencontre Baselitz en 1957. Alors jeune, il n'a que trente ans, il choisit volontairement d'arrêter de peindre. Depuis, l'artiste et son œuvre, très peu connus hors de leurs frontières, possèdent une aura certaine en Allemagne, en tant que précurseur de la nouvelle peinture allemande d'après-guerre.
Après s'être laissé tenter par l'abstraction au début des années soixante, il s'est orienté vers une figuration expressive qu'il avait lui-même définie ironiquement de « Réalisme socialiste », sorte de pendant au pop art anglo-saxon. Son art emprunte à des styles picturaux différents.
Bibliogr. : In : *Dictionnaire de l'art moderne et contemporain*, Hazan, Paris, 1992.

SCHÖNECKER Regina Catherine. Voir QUARRY Regina Catherine

SCHÖNECKER Toni
Né le 1er novembre 1893 à Falkenau près d'Eger. XXe siècle. Tchécoslovaque.
Peintre, graveur, sculpteur, fresquiste.
Il a étudié à Vienne en 1910 et à l'Académie des Beaux-Arts de Munich de 1910 à 1924. Il a peint des fresques.

SCHÖNELE Balthasar
XVIIe siècle. Allemand.
Stucateur.

SCHÖNENBERGER Josef
Né le 17 novembre 1882 à Appenzell. XXe siècle. Suisse.
Peintre de paysages, sculpteur.
Il vécut et travailla à Bâle. Il fut élève de Rosenthal et de Knirr à Munich.

SCHÖNER Anton
Né le 14 mars 1866 à Nuremberg (Bavière). Mort le 15 avril 1930 à Berchtesgaden (Bavière). XIXe-XXe siècles. Allemand.
Peintre de portraits, illustrateur, critique d'art.
Il fut d'abord lithographe, puis élève de l'Académie des Beaux-Arts de Munich. Il travailla à Berlin à partir de 1891 et plus tard se fixa à Munich.
Musées : Altenburg : *Le maître brasseur franciscain* – Meran : *Portrait de Menzl* – *Portrait de Lenbach* – *Portrait de Begas* – Nuremberg : *Portrait de Begas* – *Portrait de Tovote*.

SCHÖNER Daniel
XVIIe siècle. Actif à Nuremberg. Allemand.
Peintre.

SCHÖNER Georg Friedrich Adolf
Né le 24 décembre 1774 à Mannsbach (près de Hersfeld). Mort le 10 mars 1841 à Brême. XVIIIe-XIXe siècles. Allemand.

Peintre de portraits et lithographe.
Neveu et élève de Conrad Geiger, il étudia de 1795 à 1796 à Dresde avec Anton Graff.
Musées : Berlin (Kaiser Friedrich Mus.) : *Le peintre Buchhorn* – Berlin (Gal. Nat.) : *Buste de l'évêque Joh. Heinrich Dräseke*.

SCHÖNESEIFFER Peter Joseph
Né en 1856. Mort le 26 février 1922 à Marbourg. XIXe-XXe siècles. Allemand.
Sculpteur.
Il a sculpté deux figures pour l'église Élisabeth à Marlbourg, ainsi que quelques autres au portail de la cathédrale de Francfort-sur-le-Main.

SCHÖNEVELDT Johann Stephan von
XVIIIe siècle. Allemand.
Peintre.

SCHÖNEWITZ Georg Benjamin
Mort entre 1746 et 1747 à Potsdam. XVIIIe siècle. Allemand.
Sculpteur.
Il a exécuté une partie de la décoration extérieure de Sanssouci à Potsdam.

SCHÖNFELD Heinrich
Né en 1809 à Dresde. Mort le 5 mai 1845 à Munich. XIXe siècle. Allemand.
Peintre et lithographe.
Élève de l'Académie de Munich. Il a fourni beaucoup de dessins pour des gravures représentant les villes les plus importantes d'Allemagne.
Musées : Munich (Nouvelle Pina.) : *Le quai des bouchers à Strasbourg* – Riga : *Le marché de Bâle*.

SCHÖNFELD Paul Ludwig
Né le 13 février 1882 à Leipzig (Saxe). XXe siècle. Allemand.
Peintre de portraits, graveur.
Il travailla à l'École des Beaux-Arts et à l'Académie de Dresde de 1911 à 1914 avec Gotthardt Kuehl et C. Banzer. Il a effectué un voyage d'études à Florence et à Rome. Il vécut et travailla à Dresde.
Musées : Dresde (Albertinum) : *Portrait de Georg Treu*.
Ventes Publiques : Londres, 18 juin 1986 : *Écoliers jouant aux échecs*, h/t (85x99) : **GBP 4 200.**

SCHONFELDT Joachim
Né en 1958 à Pretoria. XXe siècle. Sud-Africain.
Artiste.
Il a participé en 1994 à l'exposition *Un Art contemporain d'Afrique du Sud* à la Galerie de l'Esplanade, à la Défense à Paris.

SCHÖNFELDT Johann Heinrich ou Schönfeld ou Schoenfeld ou Schenfeld
Né en 1609 à Biberach. Mort vers 1682 à Augsbourg. XVIIe siècle. Allemand.
Peintre d'histoire, compositions religieuses, batailles, figures, paysages, graveur.
Il fut élève de Johann Sichelbein. Il travailla dans les principales villes d'Allemagne avant de visiter l'Italie ; à Rome il exécuta des travaux à l'église de Sainte-Elisabeth de Fornari et au Palazzo Orsini. À son retour en Allemagne il fut employé à Vienne, à Munich, à Salzburg, et dans d'autres cités. On lui doit quelques estampes de paysages et de sujets gracieux, que l'on appelait en Italie des « pastorales héroïques ».

H Schenfeld

Musées : Augsbourg (Palais du Sénat) – Augsbourg (église de la Sainte-Croix) : *Le Christ marchant au calvaire* – *Descente de Croix* – Besançon : *Deux combats* – Biberach : *Rébecca à la fontaine* – Dresde : *Fête de bergers* – *Combat de géants* – *Réunion musicale* – Graz : *Martyre de sainte Catherine* – Sibiu : *Allégorie du passé* – *Paysage d'Arcadie avec des femmes qui se baignent* – *Paysage d'Arcadie avec les neuf Muses* – Stuttgart : *Jacob et Rachel à la fontaine* – Ulm : *Ecce Homo*, attr. – Vienne : *Jacob et Esaü*, deux tableaux – *Sacrifice* – *Gédéon et son armée en Jourdain*.
Ventes Publiques : Paris, 16 oct. 1940 : *Saint Jacques* : FRF 1 700 – Londres, 27 juin 1969 : *Le Calvaire* : GNS 4 000 – Londres, 6 avr. 1977 : *Le Triomphe de David*, h/t (127x206) :

GBP 3 000 – LONDRES, 18 avr. 1978 : *Philosophe méditant sur la condition humaine*, eau-forte (16x13,1) : **GBP 850** – LONDRES, 16 mai 1984 : *David avec la tête de Goliath*, h/t, forme ovale (107,5x77,5) : **GBP 2 000** – MILAN, 26 nov. 1985 : *La rivalité d'Apollon et Marsyas*, h/t (68x97,5) : **ITL 36 000 000** – LONDRES, 11 déc. 1992 : *Un roi assistant à la résurrection de l'un de ses ancêtres en présence d'un mage*, h/t (94,9x132,7) : **GBP 5 500** – LONDRES, 7 juil. 1993 : *Scène de bataille*, h/t (94,5x131) : **GBP 13 800**.

SCHÖNFELT Jacob
Né vers 1707 à Göteborg. Mort après 1766. XVIIIᵉ siècle. Suédois.
Peintre.
Il était le fils du peintre CHRISTIAN SCHONFELT. Il est l'auteur de natures mortes et de représentations allégoriques.

SCHONGAUER Barthel ou Schön
XVᵉ siècle. Actif à Ulm vers 1479. Allemand.
Graveur.
Certains biographes le citent à tort comme le frère de Martin Schongauer, dont il a imité le style et copié des ouvrages. Mais il semble que, jusqu'à présent, on ne peut affirmer rien de positif sur sa vie et même sur son nom. Il signait ses ouvrages d'un B. et d'un S. séparés par une croix. On cite douze estampes de cet artiste. La plupart se trouvent au British Museum, à Londres.

SCHONGAUER Ludwig, l'Ancien
Né avant 1440 à Augsbourg. Mort après 1492 à Colmar. XVᵉ siècle. Allemand.
Peintre et graveur.
Fils du joaillier Caspar Schongauer l'Ancien et frère de Martin. Il a gravé des sujets religieux et des animaux. Son talent n'a rien de comparable à celui de son illustre frère, dont il reprit l'atelier en 1491. C'est là qu'en 1492 il reçut le jeune Dürer. Il devint en 1493 membre de la Confrérie du Rosaire à Colmar.

VENTES PUBLIQUES : LONDRES, 24 mars 1965 : *Le Christ devant Ponce Pilate* ; *La Résurrection* : **GBP 4 000**.

SCHONGAUER Martin, dit Schön, Hipsch Martin ou le Joli Martin
Né entre 1430 et 1450 à Colmar (Haut-Rhin). Mort le 2 février 1491 à Brisach. XVᵉ siècle. Allemand.
Peintre de compositions religieuses, portraits, graveur, dessinateur.
Schongauer appartenait à une famille patricienne d'Augsbourg. Son père, Caspar Schongauer, joaillier, vint s'établir à Colmar vers 1440. Il en était citoyen en 1445. Il eut cinq fils : Ludwig, Caspar, Georg, Paul et Martin. Ludwig fut également peintre. Martin reçut une bonne éducation : on le trouve en 1465 inscrit à l'Université de Leipzig. Il étudie à Colmar dans l'atelier d'Isenmann, grand admirateur de Van Eyck et de Rogier Van der Weyden, et il compléta ses études, dans les Flandres, avec les élèves de ce même Rogier. D'après les renseignements fournis à Vasari par Lambert Lombard, il aurait été l'élève de Van der Weyden lui-même. Si ce dernier ne fut pas directement son maître, il le fut par l'influence certaine qu'il eut sur son œuvre. Tel fut semble-t-il, son unique grand voyage et tels furent ses maîtres.
Ses premiers ouvrages, lorsqu'il revint à Colmar, ont été d'évidentes imitations de Van der Weyden. Il ne tardera pas à abandonner ce savoir-faire d'écolier et déjà les *Scènes de la Passion*, la *Mise au Tombeau* de Colmar, dénotent un besoin d'idéalisme que ses œuvres accentueront désormais. Ces œuvres font partie d'un retable commandé par les Dominicains de Colmar, vers 1475, et furent, selon certains, exécutées par des élèves. Mais on a découvert, en dessous, un dessin initial, stylisé, d'une force synthétique caractéristique de Schongauer. En 1469, il possède une maison à Colmar, en 1477, il achète un autre immeuble. En 1488, il fonde une messe à l'église de Saint-Martin pour lui et sa famille, probablement en signe d'adieu à sa ville natale, car on le trouve l'année suivante citoyen de Brisach. À Vieux Brisach, on a redécouvert des fresques qu'il exécutait dans la cathédrale,

juste avant de mourir. On croit qu'il peignit son portrait en 1483 – aujourd'hui disparu – dont Burgkmair, plus tard, fit une copie conservée à la Galerie de Munich. Ce même Burgkmair, peintre allemand qui travailla en Allemagne, fut son élève et figure parmi les maîtres de l'École d'Augsbourg.
Schongauer fut orfèvre avant d'être graveur et graveur avant d'être peintre. On peut écrire, il est vrai, et certains critiques ne manquent pas de le faire : « Schongauer est un des plus grands graveurs de tous les temps ». Il convient d'admirer presque sans réserve, parmi plus de cent pièces attribuées à son burin, sa *Vierge dans la cour*, gravure dans laquelle la traduction de l'amour maternel, le respect du mystère divin, se mêlent aux détails ornementaux et matériels – les étonnantes cassures des plis de la robe, par exemple – et à la schématisation du décor, d'une facture toute moderne. Schongauer, estime la critique, c'est le graveur « le plus savant, le plus nuancé qu'on ait encore vu ».
Et voici le peintre, le maître de la *Vierge au Buisson de roses*, dont T. de Wyzéwa a dit : « C'est là une de ces œuvres presque impersonnelles, dont l'attrait se sent plus qu'il ne se raisonne, et qui forcent le critique d'art le plus acharné à interrompre un instant ses petits parallèles et ses petites hypothèses pour jouir, en silence, de la pure beauté. » Il dépouille bientôt tout réalisme et crée des figures de femmes, des Vierges, celles de Munich et de Vienne, infiniment séduisantes. Encore est-il aujourd'hui difficile d'en juger correctement, tant ces très rares tableaux subirent de rebadigeonnages et de tribulations. Il est vrai qu'un tableau du Louvre attribué à Rogier Van der Weyden pourrait bien être de Martin Schongauer. Cette incertitude n'existe plus, en ce qui concerne la *Vierge au Buisson de roses*, conservée à l'église Saint-Martin de Colmar. Elle est datée de 1473, et n'échappe pas encore à l'influence flamande. Les traits osseux et un peu rudes, la précision dans les détails caractérisent l'école. La figure de la Vierge, celles des anges soutenant la couronne rappellent singulièrement les personnages du *Jugement dernier* de l'Hospice de Beaune.
Le frère cadet de Martin Schongauer, Louis, peintre estimé, n'égala cependant point son aîné. Il paraît avoir joui de son vivant d'une réputation considérable. Albrecht Dürer, au cours de son premier voyage rencontra à Colmar, en 1492, trois des frères de Martin : Caspar, Ludwig et Paul, et il convient de voir dans cette visite un hommage au maître qui venait de mourir. Le quatrième frère, Georg, avait été l'hôte de Dürer durant le séjour de celui-ci à Bâle.
Schongauer, capable de maîtriser les outrances germaniques et de dépasser l'art flamand, a influencé non seulement Dürer, qui a failli devenir son élève, mais plus particulièrement Mathias Grünewald, qui sans doute le fut. De manière plus générale, son œuvre s'est largement diffusé à travers ses gravures en France, Espagne, Italie, où il fit l'admiration de Michel-Ange. D'ailleurs on retient plus particulièrement son art de graveur dont la technique transparaît en peinture dans sa façon de traiter, entre autres, l'herbe et les feuillages. Si Dürer l'a évidemment surpassé, ou Grünewald dans l'expression du fantastique mystique, il leur a quand même ouvert et préparé la voie. Son propos est ailleurs, il est d'équilibre et d'harmonie entre les passions de l'esprit et les réalités quotidiennes. Il n'appartient peut-être pas au grand courant germanique des visionnaires apocalyptiques, qui se perpétuera des délires baroques en romantisme, en Wagnérisme renouant avec Wotan et les Nibelungen, et en d'autres épopées plus guerrières. Il appartient cependant sans aucun doute, par le style cassé, brisé, métallique, de son dessin – si limpide dans ses gravures – au gothique international, qui restera spécifique de l'art germanique. ■ Edmond Duguet, J. B.

BIBLIOGR. : Wurzbach : *Martin Schongauer* 1880 – M. André Wallez : *Bibliographie des ouvrages et articles concernant Martin Schongauer*, Colmar, 1903 – A. Gerodie : *Schongauer*, Paris, 1912 – M. J. Friedlander : *Martin Schongauer*, Leipzig, 1923 – E. Buchner : *Martin Schongauer als Maler*, Berlin, 1941 – Flechsig : *Martin Schongauer*, Strasbourg, 1944 – J. Baum : *Martin Schongauer*, Vienne, 1948 – Adam von Bartsch : *Le Peintre graveur*, 21 vol., J. V. Degen, Vienne, 1800-1808-Nieukoop, 1970.
MUSÉES : BERLIN : *Nativité – Portement de croix, Crucifiement, Mise au tombeau, Résurrection du Christ*, tableaux d'autels – BRUXELLES : *Jésus présenté au peuple* – COLMAR : *La Vierge au buisson de roses – Annonciation – La Vierge adorant le Christ* –

Retable d'Isenheim – *Saint Antoine* – FRANCFORT-SUR-LE-MAIN : *Vierge et Enfant Jésus* – MUNICH : *Nativité* – VIENNE : *Sainte Famille.*
VENTES PUBLIQUES : PARIS, 1850 : *La mort de la Vierge* : **FRF 6 135** – PARIS, 1864 : *Sainte Marguerite*, dess. à la pl., lavé d'indigo, reh. de blanc : **FRF 400** – PARIS, 1872 : *Couronnement de Marie* : **FRF 10 500** – PARIS, 1877 : *L'Adoration des anges*, dess. à la pl. : **FRF 120** ; *Portrait d'homme*, dess. à la pl. : **FRF 150** – LONDRES, 1896 : *L'Annonciation* : **FRF 12 620** – LONDRES, 11 mars 1911 : *Trois saints dans un jardin* : **GBP 1 680** – PARIS, 25 fév. 1924 : *Vierge sage et étude pour sainte Ursule*, pl., deux figures : **FRF 6 500** – PARIS, 11 avr. 1924 : *Un clerc*, pl. : **FRF 1 500** – LONDRES, 9 juil. 1924 : *Sainte Ursule*, pl. : **GBP 39** – LONDRES, 8 juil. 1925 : *La Nativité* : **GBP 75** – PARIS, 10 et 11 mai 1926 : *Vierge sage et étude pour sainte Ursule*, pl., deux figures : **FRF 8 500** – LONDRES, 27 jan. 1928 : *Groupe de cinq dames et gentilshommes*, pl. : **GBP 262** – PARIS, 28 nov. 1928 : *Vierge et étude pour sainte Ursule*, dess. : **FRF 20 000** – LONDRES, 19 juil. 1929 : *La Nativité* : **GBP 241** – LONDRES, 10-14 juil. 1936 : *Tête d'homme barbu*, pl. : **GBP 220** – LONDRES, 26 juin 1970 : *Portrait de jeune fille* : **GNS 40 000** – MUNICH, 25 nov. 1976 : *La mort de la Vierge*, cuivre : **DEM 16 500** – MUNICH, 24 nov. 1977 : *La Fuite en Égypte*, cuivre gravé : **DEM 92 000** – LONDRES, 27 juin 1979 : *Saint Sébastien*, cuivre gravé (15,7x11,1) : **GBP 1 650** – MUNICH, 25 nov. 1982 : *La Naissance de Jésus*, grav./cuivre : **DEM 16 000** – LONDRES, 21 avr. 1983 : *Christ sur la Croix avec quatre anges*, grav./cuivre (29,1x19,8) : **GBP 17 000** – MUNICH, 13 juin 1985 : *Les douze Apôtres*, grav./cuivre, suite compléte de douze : **DEM 225 000** – LONDRES, 29 juin 1987 : *L'encensoir*, grav./cuivre (26,2x20,9) : **GBP 56 000** – MUNICH, 26-27 nov. 1991 : *L'Adoration des Mages* 1482, cuivre gravé : **DEM 5 290** – MUNICH, 26 mai 1992 : *La Fuite en Égypte*, cuivre gravé : **DEM 13 800** – STOCKHOLM, 10-12 mai 1993 : *Crucifixion*, h/t (98x80) : **SEK 40 000.**

SCHÖNGE Gottfried. Voir **SCHÖNICHE**

SCHONGER Caspar
XVIIIᵉ siècle. Actif à Botzen. Allemand.
Sculpteur.

SCHONGER Konrad
XVIIIᵉ siècle. Allemand.
Dessinateur.

SCHÖNHAMMER Philipp
Né en 1793 à Biberach. XIXᵉ siècle. Allemand.
Paysagiste.
Officier, il se rendit avec Heydeck en Grèce, où il participa aux combats pour la libération du pays.

SCHÖNHANNS. Voir **SCHÖN Hans**

SCHONHARDT Henri
Né le 24 avril 1877 à Providence (Rhodes Island). XXᵉ siècle. Américain.
Sculpteur, peintre.
Il fut élève de Puech, Dubois et Verlet à l'Académie Julian, et de David et Chevignard à l'École des Arts Décoratifs. Professeur à l'École de dessin de Rhodes Island.
Il a figuré au Salon des Artistes Français à Paris et y obtint une mention honorable en 1908.
Il est l'auteur du monument de *H. H. Young* à Providence et du Monument aux morts de Bristol.

SCHÖNHEIM Johann
XVIIᵉ siècle. Actif à Schweidnitz. Allemand.
Sculpteur.

SCHÖNHEIT Carl Simon ou **Johann C. S.**
Né en 1764 à Colditz. Mort en 1798 à Dresde. XVIIIᵉ siècle. Allemand.
Dessinateur et architecte.
Élève de l'Académie de Dresde de 1779 à 1784. Il a dessiné des vues des châteaux de Saxe.

SCHÖNHEIT Johann Carl
Né en 1730 sans doute à Dresde. Mort en 1805 à Meissen. XVIIIᵉ siècle. Allemand.
Sculpteur.
Il travailla depuis 1745 à la Manufacture de Meissen. Il a modelé de nombreux groupes d'après les dessins de Johann Eleazar Schenau et exécuté de nombreux biscuits, en particulier les bustes de Mars, Apollon, Jupiter, Bacchus et Neptune.

SCHÖNHERR Anton
XIXᵉ siècle. Actif à Munich. Allemand.

Peintre.
Il a peint en 1820 les plafonds du Nouveau château de Pappenheim.

SCHÖNHERR Josef
Né le 7 février 1809 à Botzen. Mort le 12 juin 1833 à Innsbruck. XIXᵉ siècle. Autrichien.
Peintre et graveur au burin.
Élève de J. G. Schädler. Il a peint des vues du Tyrol et en particulier d'Innsbruck.

SCHÖNHERR Karl Gottlob
Né le 15 août 1824 à Lengefeld. Mort le 9 juillet 1906 à Dresde. XIXᵉ siècle. Allemand.
Peintre.
Élève de l'Académie de Dresde avec J. Hubner, il voyagea en Italie de 1852 à 1854, séjournant surtout à Rome. Il fut professeur de 1857 à 1900 à l'Académie de Dresde.

SCHÖNHEYDER Anna Hartmann
Née le 22 août 1877. Morte le 11 avril 1927. XXᵉ siècle. Norvégienne.
Peintre.
Elle fut élève de Johann Nordhagen. Elle a peint des intérieurs d'églises.

SCHÖNHOFER Sebald
XIVᵉ siècle. Actif à Nuremberg. Allemand.
Sculpteur.
Il aurait travaillé à la Belle Fontaine et à l'église de Notre-Dame de Nuremberg.

SCHÖNHOFER Sebastian
XVIIIᵉ siècle. Actif à Schärding. Autrichien.
Peintre.
A peint pour le grand autel de l'église paroissiale de Diersbach un *Saint Martin*.

SCHÖNI Stephan
XVIᵉ siècle. Actif à Soleure. Suisse.
Sculpteur.

SCHÖNIAN Alfred
Né le 16 mars 1856 à Francfort-sur-Oder (Brandebourg). Mort vers 1936 à Munich (Bavière). XIXᵉ-XXᵉ siècles. Allemand.
Peintre animalier, illustrateur.
Il étudia à Leipzig chez le sculpteur Melchior Zur Strassen et à Munich avec Benczur et L. Raab.
Il a en particulier peint des oiseaux.
VENTES PUBLIQUES : LONDRES, 20 oct. 1978 : *Basse-cour*, h/t (14x28,5) : **GBP 650** – COLOGNE, 24 mai 1982 : *La basse-cour*, h/pan. (18x28) : **DEM 4 800** – VIENNE, 20 mars 1985 : *Volatiles dans une cour de ferme*, h/pan. (16x24) : **ATS 35 000** – COLOGNE, 28 juin 1991 : *Coq et poules près d'une clôture de bois*, h/pan. (12x16) : **DEM 4 400.**

SCHÖNICHE Gottfried ou **Schönche** ou **Schönchen** ou **Schönge**
Né le 4 octobre 1740 à Arnhem en Hollande. Mort en 1816 ou 1820 à Munich. XVIIIᵉ-XIXᵉ siècles. Allemand.
Peintre de portraits, pastelliste.
Il était surtout pastelliste et musicien. Maître de musique à la cour de Mannheim de 1763 à 1772 et de Munich à partir de 1779.
MUSÉES : MANNHEIM : *Portrait de Joh. Goswin Widder* – MUNICH (Mus. de la Résidence) : *Jeune dame.*

SCHÖNIGER Johann Jakob ou **Schönig** ou **Schöninger**
XVIIᵉ siècle. Actif à Bayreuth. Allemand.
Stucateur.

SCHONINCK Martin ou **Schening** ou **Schöning**
Mort sans doute vers 1560. XVIᵉ siècle. Allemand.
Peintre.
Il travailla à Dantzig entre 1536 et 1539.

SCHÖNING Franz
XIXᵉ siècle. Allemand.
Lithographe et graveur.

SCHÖNINGER Christoph
XVIIᵉ siècle. Actif à Leipzig. Allemand.
Peintre.

SCHÖNINGER Jakob
XVIIIᵉ siècle. Actif à Weilderstadt. Allemand.
Ébéniste.

SCHÖNINGER Johann Jakob. Voir **SCHÖNIGER**

SCHÖNITZER Sepp
Né le 23 février 1896 à Graz. XXe siècle. Autrichien.
Peintre de marines, natures mortes.
Il fut élève de Alfred Zoff et de Daniel Pauluzzi.

SCHÖNLAUB Christoph
Originaire de Vienne. XVIIIe siècle. Autrichien.
Sculpteur.
Élève de R. Donner. Il aurait exécuté quelques figures de plomb attribuées à Franz Kohl qui se trouvent dans la chapelle du château de Schönbrunn.

SCHÖNLAUB Fidelius Johann
Né le 24 avril 1805 à Vienne. Mort le 20 décembre 1883 à Munich. XIXe siècle. Autrichien.
Sculpteur de sujets religieux, statues.
Il étudia avec son frère Franz Schönlaub, puis à l'Académie de Vienne en 1819 avec Klieber. Il travailla à partir de 1830 à l'Académie de Munich chez L. Schwanthaler.
MUSÉES : BAMBERG (cathédrale) : Marie et Madeleine – vingt-deux statuettes de pierre – RATISBONNE (église) : plusieurs statues.

SCHÖNLAUB Franz
Né en 1765. Mort le 27 septembre 1832 à Vienne. XVIIIe-XIXe siècles. Autrichien.
Sculpteur.
Il était sculpteur à la cour de Vienne.

SCHÖNLEBER Elisabeth
Née le 3 mars 1877 à Zwikau. XXe siècle. Allemande.
Peintre de paysages.
Elle fut élève de Otto Altenkirch et Gustave Schönleber. Elle vécut et travailla à Krontal.

SCHÖNLEBER Gustav ou **Gustave**
Né le 3 décembre 1851 à Bietigheim-sur-Neckar. Mort le 1er février 1917 à Carlsruhe (Bade-Wurtemberg). XIXe-XXe siècles. Allemand.
Peintre de paysages urbains, paysages, paysages d'eau, marines, architectures.
Gustave Schönleber était le fils d'un fabricant de drap dont l'usine se trouvait sur les bords d'une rivière. Il arrivait parfois – au moment d'une inondation – que la maison paternelle fût complètement isolée et qu'on ne pût l'atteindre pour la ravitailler que par bateau. C'est dans cette rivière que tout jeune, il apprit à nager et à pêcher les écrevisses. Avec son père, il aimait faire des promenades dans la campagne. Son amour passionné de la nature, de la lumière, du mouvement devait faire de lui un maître du paysage. Les impressions qu'il avait eues dans sa jeunesse demeureront toujours vives. Dans l'âge mûr, il revit avec émotion sa maison natale, sa rivière, sa vieille ville avec son église. À l'école, il dessinait sans cesse. C'est un autodidacte. Il dira plus tard qu'il ne sait pas comment il est devenu peintre. Il alla à Munich où il étudia. Il fut nommé en 1881, professeur à l'école des Beaux-Arts de Carlsruhe. Il fit un voyage sur la rivièra italienne, mais il n'aimait pas son ciel bleu. En 1893, il descendit le Rhin jusqu'en Hollande où il trouva plus d'inspiration dans l'école hollandaise que dans l'école italienne. Ses peintures du paysage hollandais obtinrent un grand succès. En 1891, il fut nommé membre de l'Académie des Beaux-Arts de Berlin. Il obtint une médaille à Berlin en 1880 et 1889, à Munich en 1888, à Chicago en 1893 et à Paris, médaille d'argent (à l'Exposition universelle de 1900).
Ce peintre appartient à l'École bavaroise. Il a très fortement subi l'influence des peintres impressionnistes français, de Claude Monet notamment. Il a peint l'eau avec les procédés du maître français lui empruntant sa palette claire, l'autorité de sa touche, la netteté de l'observation, aussi se distingue-t-il de l'École de Munich plus particulièrement attachée à l'expression forte. Schönleber est avant tout un délicat. C'est la nature dans sa tendresse qu'il aime représenter. Il a nettement emprunté la couleur bleue à la mode dans les dernières années du XIXe siècle.

J Schönleber

MUSÉES : BERLIN : Tempête d'automne, Rapallo – Enzwehr près de Bietigheim – BRESLAU, nom all. de Wroclaw : Matin dans la lagune de Venise – Digue du Neckar près de Bietigheim – COLOGNE : Côte hollandaise – CONSTANCE : aquarelle – DARMSTADT : Marine – DRESDE : Marée basse – Falaise – DÜSSELDORF : Première verdure – FRANCFORT-SUR-LE-MAIN : Vieil Essengen – HAMBOURG : Lagunes près de Venise – LEIPZIG : Bateau de pêcheur dans les lagunes de Venise – MAYENCE : Cathédrale et canal à Dordrecht – MUNICH : Village en Hollande – Punta da Madonetta – STUTTGART : Canal à Dordrecht – Printemps.
VENTES PUBLIQUES : FRANCFORT-SUR-LE-MAIN, 12 déc. 1892 : Marée basse à Anvers : DEM 11 250 – LONDRES, 20 mars 1925 : Bateaux sur la lagune à Venise : GBP 183 – LONDRES, 13 déc. 1937 : Barques à l'ancre : GBP 100 – PARIS, 2 fév. 1949 : Maisons en bordure de mer : FRF 7 000 – COLOGNE, 28 avr. 1965 : La Côte méditerranéenne : DEM 8 050 – COLOGNE, 3 mai 1966 : La côte à Scheveningen : DEM 16 000 – COLOGNE, 15 nov. 1967 : Scène de rue (Gênes) : DEM 9 000 – NEW YORK, 10 oct. 1973 : Scène de port : USD 20 000 – COLOGNE, 12 nov. 1976 : Capri 1902, h/t (100x131) : DEM 5 000 – COLOGNE, 23 nov. 1977 : Paysage d'Italie, h/cart. (34,5x58,5) : DEM 3 400 – COLOGNE, 17 mars 1978 : Vue de Besigheim 1899, h/t (37x72) : DEM 5 600 – MUNICH, 29 nov 1979 : Les dunes à La Panne 1901, h/t mar./cart. (27x41,5) : DEM 2 600 – COLOGNE, 30 mars 1984 : Barque de pêcheur dans la rade 1875, h/t (33x25,5) : DEM 9 500 – MUNICH, 18 sep. 1985 : Bateaux de pêcheurs au large de la côte hollandaise 1885, h/t (152x87) : DEM 6 000 – LONDRES, 26 nov. 1986 : Bogliasco 1886, h/t (83x68) : GBP 18 000 – NEW YORK, 28 oct. 1987 : Vue d'une ville, craies noire et coul./pap. mar./pan. (78x151) : USD 3 200 – MUNICH, 18 mai 1988 : Falaise au bord de la mer, h/t (49x59) : DEM 7 700 – NEW YORK, 1er mars 1990 : Vue de l'église de Overschie 1882, h/cart. (51,1x23,5) : USD 4 950 – LONDRES, 19 nov. 1993 : Barque de pêche par mer calme 1894, h/t/pan. (27,8x36) : GBP 3 450 – MUNICH, 7 déc. 1993 : Cap Lungo 1886, h/t/pan. (43,5x56) : DEM 40 250 – MUNICH, 21 juin 1994 : Maisons au bord de l'eau, h/t (50x41,5) : DEM 8 280 – VIENNE, 29-30 oct. 1996 : Canal hollandais 1891, h/t/cart. (41,5x46) : ATS 115 000 – NEW YORK, 12 fév. 1997 : Quinto al mare, Riviera 1888, h/t (180,3x261,6) : USD 49 450 – MUNICH, 23 juin 1997 : Le Retour des bateaux de pêche 1900, h/t (57x103) : DEM 20 400.

SCHÖNLEBER Hans Otto
Né le 12 novembre 1889 à Karlsruhe (Bade-Wurtemberg). Mort fin juin 1930 à Stuttgart (Bade-Wurtemberg). XIXe-XXe siècles. Allemand.
Graveur.
Il gravait au burin et au bois. Il était également docteur en médecine.

SCHÖNMANN Joseph
Né le 19 avril 1799 à Vienne. Mort le 26 mai 1879 à Vienne. XIXe siècle. Autrichien.
Peintre d'histoire.
Il étudia à Vienne sous la direction de Joseph Mössner. En 1834, il se rendit à Naples, en 1835 en Sicile. Il devint membre de l'Académie de Vienne en 1848.
MUSÉES : GRAZ : Portrait du comte de Saurau – VIENNE (Gal. du Belvédère) : Sainte Famille.
VENTES PUBLIQUES : LONDRES, 17 nov. 1993 : David et Abigail, h/t (133x170) : GBP 16 100.

SCHÖNN Alois
Né le 11 mars 1826 à Vienne. Mort le 16 septembre 1897 à Krumpendorf. XIXe siècle. Autrichien.
Peintre de portraits, paysages, graveur, dessinateur.
Il fut élève à Vienne de Führiclo et de L. Russ et, à Paris, d'Horace Vernet de 1850 à 1851. Son séjour à Paris avait été précédé, en 1848, d'un voyage en Italie. Il visita aussi l'Orient et la Hongrie. Il reçut la médaille d'or à Berlin en 1875. Il fut fait chevalier de la Légion d'honneur en 1878 et de l'ordre de François-Joseph en 1882 et 1883. Il prit part à diverses expositions.
Fixé à Vienne, il y obtint un grand succès avec ses portraits et ses scènes de genre, souvent empruntés au monde populaire juif allemand.
MUSÉES : BADEN-BADEN : Marché aux poissons à Chioggia – BRESLAU, nom all. de Wroclaw : Cortile del' olio di lino à Palerme – GRAZ : Place du portique d'Octavie à Rome – INNSBRUCK : Sortie des étudiants tyroliens – TROPPAU : Cortège de mariage en Égypte – VIENNE : Assaut du camp retranché de Lodrome le 22 mai 1848 – Sur le rivage génois – L'artiste – Vigneron romain – Une étude – Une aquarelle – Marché à Cracovie – VIENNE (Gal. de l'Acad.) : Fête à Lazia en Carinthie – Bazar turc – VIENNE (Mus. d'Hist.) : La demande en mariage à Vienne – Marché sur le Schanzl –

Entrée du régiment d'infanterie Mollnary à Vienne – Ruines de Taormina.
VENTES PUBLIQUES : LONDRES, 19 avr. 1978 : *Le Bal*, h/t (172,5x132) : **GBP 2 300** – LONDRES, 15 juin 1979 : *Le Marché aux poissons, Venise* 1869, h/t, coins concaves (185x139) : **GBP 1 800** – VIENNE, 15 sep. 1982 : *L'atelier du peintre* 1887, h/t (85x131) : **ATS 80 000** – VIENNE, 22 juin 1983 : *Scène de marché près d'un port à Vienne* 1895, h/cart. (62,5x91,5) : **ATS 220 000** – VIENNE, 11 sep. 1985 : *Scène de ferme*, h/t (58x80) : **ATS 32 000** – PARIS, 18-19 nov. 1991 : *Le repos sous les ombrages* 1871, h/t (107x163) : **FRF 455 000** – PARIS, 16 nov. 1992 : *Le Café maure* 1861, h/t (65x84) : **FRF 400 000** – LONDRES, 21 mars 1997 : *Le Retour du vignoble*, h/t (134,7x227) : **GBP 177 500** – LONDRES, 19 nov. 1997 : *Marché aux choux à Vienne* 1895, h/t (75x58) : **GBP 26 450**.

SCHÖNN Ricka
Née le 8 décembre 1867 à Vienne. XIX^e-XX^e siècles. Autrichienne.
Peintre de portraits, intérieurs.
Elle était la fille et l'élève de son père Alois Schönn.

SCHÖNNENBECK Adolf
Né le 10 mai 1869 à Senkenberg. XIX^e-XX^e siècles. Allemand.
Peintre de genre, portraits, aquarelliste, lithographe.
Il fut, de 1886 à 1894, élève de l'Académie des Beaux-Arts de Düsseldorf avec Peter Janssen. En 1902, il eut une bourse pour l'Italie. Il vécut et travailla à Senkenberg en Westphalie.
MUSÉES : COLOGNE (Mus. Wallraf Richartz) : une aquarelle – DÜSSELDORF – MUHLHEIM – WUPPERTAL.

SCHÖNPFLUG Fritz
Né le 15 juin 1873 à Vienne. Mort en 1948. XX^e siècle. Autrichien.
Peintre, caricaturiste, illustrateur.
Il fut surtout un autodidacte et un peintre remarquable de chevaux. Il s'est par ailleurs spécialisé dans la caricature militaire et dans la représentation de types viennois. Il fonda *Le Mousquet* et collabora au *Figaro* de Vienne et au *Sketch* de Londres.
VENTES PUBLIQUES : VIENNE, 12 fév. 1985 : *Les joueurs de violon* 1945, aquar. (24x34) : **ATS 18 000**.

SCHÖNREITHER Georg
Né à Vienne. Mort en 1883. XIX^e siècle. Autrichien.
Paysagiste.
Il fut élève de l'Académie de Vienne de 1861 à 1862. Il y exposa de 1868 à 1883.
VENTES PUBLIQUES : VIENNE, 7 avr. 1981 : *Vue de Klostenburg*, h/t (42x58,5) : **ATS 35 000**.

SCHÖNROCK Julius
Né en 1835 à Dantzig. XIX^e siècle. Allemand.
Peintre de portraits, paysages.
Il fut élève des Académies de Königsberg et de Berlin. Il resta à Berlin jusqu'en 1878.
VENTES PUBLIQUES : COLOGNE, 28 juin 1991 : *Scène campagnarde avec une chaumière près d'une cascade*, h/pan. (20x41) : **DEM 2 200**.

SCHÖNSCHUTZ Joseph
Né en 1788 à Vienne. Mort le 29 juin 1844 à Klausenbourg. XIX^e siècle. Autrichien.
Peintre de portraits, lithographe et officier.
Il accompagna en qualité de lithographe l'armée d'occupation en France et exposa en 1820 à l'Académie de Vienne. Son portrait peint en 1820 par Gœbel se trouve au Musée de Graz.

SCHÖNTHALER Franz
Né le 21 janvier 1821 à Neusiedl. Mort le 26 décembre 1904 à Gutenstein. XIX^e siècle. Autrichien.
Sculpteur, architecte et décorateur.
Il travailla à Paris chez Fourdinois et Lafrance. Il a réalisé l'installation de plusieurs palais à Vienne et a contribué à la décoration de l'Arsenal, de la Bourse et de l'Opéra de cette ville.

SCHÖNWERTH Christoph
Né le 28 janvier 1728 à Amberg. Mort après 1810. XVIII^e-XIX^e siècles. Allemand.
Peintre.

SCHÖNWERTH Joseph
Né le 29 mars 1783 à Amberg. XIX^e siècle. Allemand.
Peintre de portraits, peintre de miniatures.
Il était le fils de Christoph.

SCHONZEIT Ben
Né en 1942 à Brooklyn (New York). XX^e siècle. Américain.

Peintre. Tendance hyperréaliste.
Il a étudié à la Cooper Union et voyagé, en 1964 et 1965, en Europe.
Schonzeit a exposé pour la première fois à New York en 1970, Aix-la-Chapelle, Berlin et Paris.
Proche de l'hyperréalisme auquel on l'assimile généralement, la peinture de Schonzeit s'en distingue pourtant notablement. D'abord par la liberté des mises en pages, mais aussi par le recul qu'elle prend vis-à-vis de la réalité. Il n'a d'ailleurs pas figuré dans les expositions consacrées à l'hyperréalisme et qui sont responsables du succès du mouvement, sauf à documenta V à Kassel en 1972. Par certains côtés d'ailleurs la peinture de Schonzeit se rapproche autant de Rosenquist que de Richard Estes. Comme Rosenquist, il recherche parfois l'insolite de certaines juxtapositions d'images. Ainsi dans le tableau *Buffalo Bill*, il met en scène ce personnage chevauchant au milieu d'une collection de porte-clés et de boîtes à pilules. Pour renforcer cette distanciation entre image et réalité, une réalité que Schonzeit juge illusoire, il a recours à l'artifice du flou qui, faisant briller des couleurs déjà acidulées, en accentue ainsi l'aspect « kitsch » et mystérieux.
VENTES PUBLIQUES : PARIS, 12 avr. 1973 : *Come with me A. E.* : **FRF 8 500** – PARIS, 30 nov. 1974 : *Sugar* 1972 : **FRF 19 000** – NEW YORK, 8 nov 1979 : *Canada Dry Ice* 1973, h/t (213,4x213,4) : **USD 5 000** – NEW YORK, 13 mai 1981 : *Buffalo Bill* 1970, h/t (183x183) : **USD 15 000** – NEW YORK, 21 mai 1983 : *Feathers and peanut brittle* 1970, acryl./t. (122x183) : **USD 1 500** – NEW YORK, 7 nov. 1985 : *Cupcakes (moon)* 1970, acryl./t. (182,8x182,8) : **USD 4 000** – NEW YORK, 7 mai 1986 : *A. Brooklyn bridge* 1980, h/pan., quatre panneaux (213,4x366) : **USD 10 000**.

SCHOOCK Hendrik ou Schook
Né en 1630. Mort en 1707. XVII^e siècle. Éc. flamande.
Peintre de natures mortes, fleurs et fruits.
Fils d'un Gysbert Schook, peintre de Bommel, il fut élève d'Abr. Blœmaert, de J. Lievensz et de D. de Heem. Il fonda avec Hoet l'École de dessin d'Utrecht, où il résida de 1669 à 1696.
MUSÉES : BOURGES – MEININGEN : *Fruits*.
VENTES PUBLIQUES : PARIS, 1888 : *Fleurs* : **FRF 285** – PARIS, 16 oct. 1940 : *Fruits* : **FRF 310** – PARIS, 16 déc. 1942 : *Nature morte aux fruits* : **FRF 2 900** – LONDRES, 13 juil. 1962 : *Nature morte aux tulipes roses et pavots* : **GNS 1 600** – LONDRES, 16 mars 1966 : *Vase de fleurs* : **GBP 3 000** – LONDRES, 25 juin 1969 : *Bouquet de fleurs* : **GBP 2 300** – AMSTERDAM, 3 déc. 1985 : *Nature morte au panier de fruits*, h/t (114,5x91) : **NLG 55 000** – STOCKHOLM, 30 nov. 1993 : *Nature morte d'une composition de fruits dans une niche*, h/t (68x55) : **SEK 20 000** – MONACO, 4 déc. 1993 : *Nature morte d'une grande composition des oranges, des grenades, du raisin, des citrons, des noix et un couteau sur une table drapée de bleu* 1657, h/t (58,5x76,2) : **FRF 122 100**.

SCHOOF Gerard I ou Schooff
Mort avant le 13 octobre 1586. XVI^e siècle. Éc. flamande.
Peintre de compositions religieuses, sculpteur.
En 1516 il devint membre de la gilde de Malines et en 1518 de la gilde d'Anvers, comme sculpteur. Il fut de 1542 à 1571 peintre de la ville de Malines. Il a surtout réparti entre d'autres ateliers les retables qui lui étaient commandés et il s'est consacré surtout à la carrière de peintre.

SCHOOF Gerard II
Mort en 1624 à Anvers. XVII^e siècle. Éc. flamande.
Peintre de compositions religieuses.
Il était le petit-fils de Gérard I et le père de Rudolf. Il a offert en 1612 une *Descente de Croix* à l'église d'Hoboken. Il travailla surtout à Malines.

SCHOOF Guliam
XVII^e siècle. Éc. flamande.
Peintre.
Il fut reçu maître d'Anvers en 1614. Il se maria à Amsterdam en 1636.

SCHOOF Rudolf
XVII^e siècle. Éc. flamande.
Peintre.
Fils de Gérard II. Il vint à Paris vers 1615, fut peintre de Louis XIII et eut pour élève A. de Bie.

SCHOOFF Jacques
Né à Malines. Mort en 1591. XVI^e siècle. Éc. flamande.
Peintre.
Fils de Gérard l'Ancien. Il travailla vers 1551.

SCHOOFF Jean. Voir **SCHOEFF**

SCHOOFF Johannes. Voir **SCHOEFF**

SCHOOFF Philip
XVIIᵉ siècle. Actif à Gand. Éc. flamande.
Peintre.
Élève de P. Pieters en 1599, il devint maître en 1601.

SCHOOFS Henri
Mort en 1862 à Bruxelles. XIXᵉ siècle. Belge.
Paysagiste et écrivain.
Élève de P. Lauters.

SCHOOFS Rudolph
Né en 1920. XXᵉ siècle. Allemand (?).
Graveur.
Il a figuré, entre 1954 et 1962, au Salon des Réalités Nouvelles à Paris. Il a exposé également à Munich.
Il se rattache au courant germanique d'une abstraction géométrisante sans rigorisme, qui s'est épanouïe autour du Bauhaus.
VENTES PUBLIQUES : COLOGNE, 30 mai 1981 : *Paysage* 1972, cr. (49,7x69,5) : **DEM 2 000**.

SCHOONBECK Adrian
XVIIᵉ siècle. Actif vers 1690. Hollandais.
Aquafortiste.
On cite de lui une eau-forte représentant *La fuite de Jacques II d'Angleterre.*

SCHOONBEEK Johannes Nicolas
Né le 6 décembre 1778 à Groningue. XIXᵉ siècle. Hollandais.
Peintre de paysages et de portraits.
Élève de H. et G. Wieringa, de David à Paris de 1802 à 1806, maître d'Eelkema.

SCHOONBERGEN Henri Van
XVIᵉ siècle. Actif à Louvain. Belge.
Peintre verrier.

SCHOONE A. G. Van
XIXᵉ siècle. Actif à Amsterdam de 1823 à 1840. Hollandais.
Peintre de paysages.

SCHOONEBEECK Adriaan
Né vers 1658. Mort en 1705 à Moscou. XVIIᵉ siècle. Hollandais.
Peintre de compositions religieuses, portraits, graveur, dessinateur.
Il fut élève de Romeyn de Hooghe. Il se maria à Amsterdam en 1685. Il grava des portraits, un grand nombre de frontispices et d'illustrations. On lui doit, notamment, deux volumes sur les coutumes des différents ordres religieux d'Europe. Il était également éditeur.

A. S ʃ ʌ S.B ʄ

VENTES PUBLIQUES : AMSTERDAM, 10 mai 1994 : *Les fils d'Aaron : Nasab et Abihu terrassés par le courroux de Jéhovah,* encre et lav./pap. bleu (17,3x29,2) : **NLG 4 600**.

SCHOONEVLIET Hubert Van
XVᵉ siècle. Actif à Bruxelles. Belge.
Peintre.
Il a peint le cadre du tabernacle sur l'autel du Saint-Sacrement à Louvain.

SCHOONHOVE Jan Cornelisz
XVIIᵉ siècle. Actif à Delft vers 1613. Hollandais.
Peintre.

SCHOONHOVEN Johannes Jacobus, dit **Jan**
Né en 1914 à Delft. Mort en 1994. XXᵉ siècle. Hollandais.
Peintre, sculpteur, dessinateur. Abstrait-constructiviste, tendance art-optique. Groupe Nul.
Il fut élève de l'Académie des Beaux-Arts de La Haye de 1930 à 1934. Il débuta comme dessinateur industriel. Il travailla de 1946 à 1979 comme fonctionnaire au service des Postes néerlandaises. Il fut membre fondateur, en 1957, avec Armando, Henk Peters et Kees Van Bohemen, du *Groupe Informel Néerlandais,* puis, en 1960, du *Nul Groep.*
Il a participé à l'Exposition du groupe *Zéro,* au Stedelijk Museum d'Amsterdam, en 1962. Il a aussi participé à l'exposition *Antipeintures* à Anvers, également en 1962. Il a figuré à l'exposition *Aspects historiques du constructivisme et de l'art concret* au Musée d'Art Moderne de la Ville de Paris en 1977. Il a montré une première exposition personnelle en France à Paris à l'Insti-

tut Néerlandais en 1988, présentée ensuite au Musée de Peinture et de Sculpture de Grenoble la même année.
Il peint d'abord dans un style expressionniste, s'oriente ensuite vers la non figuration : paysagisme informel puis tachisme. Il ne se fait guère connaître qu'à partir de 1956-1957, avec des tableaux-reliefs en papier mâché, dont le parti semble toujours hésiter entre art optique et art informel. Il réalise, au début des années soixante, des monochromes blancs en feuilles de carton et papier procédant directement des recherches du groupe cinétique *Zéro* en Allemagne (fondé à Düsseldorf en 1957), où n'intervient que l'ombre des formes en quadrillage et en relief se répétant, cependant que la perception du tableau se modifie et évolue suivant la position du spectateur dans l'espace. C'est plus particulièrement cet aspect de son œuvre qu'il développera ultérieurement, notamment dans ses dessins en noir et blanc ou dans ses reliefs constitués de petits pans inclinés telle une toiture. Dans le sens de ses recherches plus optiques, il a produit des objets lumineux.
BIBLIOGR. : B. Dorival, sous la direction de... : *Peintres contemporains,* Mazenod, Paris, 1964 – Frank Popper : *L'Art Cinétique,* Gauthier-Villars, Paris, 1970 – in : *Dictionnaire universel de la peinture,* Le Robert, Paris, 1975 – in : *L'Art du XXᵉ siècle,* Larousse, Paris, 1991 – in : *Dictionnaire de l'art moderne et contemporain,* Hazan, Paris, 1992.
MUSÉES : AMSTERDAM (Stedelijk Mus.) – GRENOBLE (Mus. de Peinture et de Sculpture) – LA HAYE (Gemeentemuseum) : *Abraham* 1958.
VENTES PUBLIQUES : AMSTERDAM, 24 oct. 1983 : *R69-9,* techn. mixte (104x104) : **NLG 14 000** – AMSTERDAM, 5 juin 1984 : *La toile d'araignée* 1964, plastique en relief (102x80,5) : **NLG 12 500** – AMSTERDAM, 10 avr. 1989 : *Composition rectangulaire en relief* 1963, peint. blanche/pap. maché (27x17) : **NLG 13 800** – AMSTERDAM, 13 déc. 1989 : *Reliefs obliques vers le centre* 1967, peint. blanche/pap. maché en relief (38x32) : **NLG 25 300** – AMSTERDAM, 10 avr. 1990 : *144 carrés* 1965, h/pap. maché (100x100) : **NLG 86 250** – AMSTERDAM, 22 mai 1990 : *Sans titre* 1965, peint. blanche sur relief de pap. maché (77x60) : **NLG 69 000** – AMSTERDAM, 13 déc. 1990 : *Sans titre* 1937, h/verre (23x18) : **NLG 2 300** – AMSTERDAM, 22 mai 1991 : *R74-14* 1974, relief de papier-mâché peint. en blanc (63x63) : **NLG 63 250** – AMSTERDAM, 11 déc. 1991 : *R61-4,* relief de pap. mâché peint en blanc (90x75) : **NLG 63 250** – AMSTERDAM, 21 mai 1992 : *R72-15* 1972, peint blanche sur pap. mâché (43x35) : **NLG 23 000** – AMSTERDAM, 10 déc. 1992 : *R-77-15* 1977, peint. blanche/pap. mâché (95x80) : **NLG 43 700** – AMSTERDAM, 26 mai 1993 : *Ferraille et Végétation* 1955, gche/pap. (67x46) : **NLG 8 050** – LONDRES, 24 juin 1993 : *R60-27* 1960, pap. mâché/bois et peint., relief (73x48,5x4,5) : **GBP 17 250** – AMSTERDAM, 8 déc. 1993 : *R-73-19,* pap. mâché blanc, relief (60x50) : **NLG 25 300** – AMSTERDAM, 31 mai 1995 : *R 85 3* 1985, badigeon blanc/cart./pan., relief (122x66) : **NLG 41 300** – AMSTERDAM, 5 juin 1996 : *Relief* 1963, relief pap. mâché blanc (50x22) : **NLG 43 700** – AMSTERDAM, 10 juin 1996 : *R. 60-10,* pap. mâché, relief (46,5x14) : **NLG 7 495** – AMSTERDAM, 17-18 déc. 1996 : *Relief* 1968, lav./pap. mâché (66x50) : **NLG 50 740** – AMSTERDAM, 2-3 juin 1997 : *R 72-33* 1972, badigeon blanc/cart. (43x43) : **NLG 61 360** – AMSTERDAM, 1ᵉʳ déc. 1997 : *R72-12* 1972, lav. blanc/cart., relief (43x35) : **NLG 54 280**.

SCHOONJANS Anton ou **Anthoni**, dit **Parhasius** ou **Parrhasios**
Né vers 1655 à Anvers. Mort en 1726 à Vienne. XVIIᵉ-XVIIIᵉ siècles. Éc. flamande.
Peintre d'histoire, figures, portraits.
Il fut élève d'Erasmus Quellinus en 1668. Il alla à Rome vers 1674 et décora plusieurs églises. Il fut ensuite appelé à Vienne par l'empereur Léopold et nommé membre de la cour. Marié à une chanteuse, il quitta brusquement la ville, on ne sait pour quel motif, et alla probablement à Berlin en 1702, à La Haye en 1704, puis à Amsterdam ; il travailla également à Düsseldorf pour le prince Jean-Guillaume. Il revint à Vienne et y fut peintre de la cour impériale. Il est probable qu'il soit allé aussi à Londres.

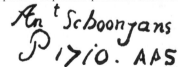

MUSÉES : AUGSBOURG : *Job tourmenté par sa femme* – BERLIN (Cab.

Imp.) : *Le roi Frédéric Guillaume à quatorze ans* – Budapest : *Joueur de mandoline* – Florence : *Portrait du peintre* – Hanovre : *Un médecin* – *Fillette* – Mannheim : *Baptême du Christ* – Nuremberg : *Saint Sébastien* – *Saint Jérôme* – Schleissheim : *Marie Anne Louise Aloisia de Médicis, princesse palatine* – *Portrait du peintre* – *Fillette avec un oiseau* – *Deux tableaux de vieilles femmes* – Sibiu : *Portrait du peintre* – Spire : *Portrait de l'artiste.*
Ventes Publiques : Vienne, 16 mars 1976 : *Diogène*, h/t (121x91) : **ATS 50 000.**

SCHOONJANS Jan ou Schoenjans ou Van der Stene
xve siècle. Actif à Malines de 1441 à 1447. Éc. flamande.
Peintre.

SCHOONMAECKERS Egidius Gilles. Voir SCHOEN-MAECKERS

SCHOONOVER Frank Earle
Né en 1877. Mort en 1972. xxe siècle. Américain.
Peintre de genre, scènes animées, figures.
Il traitait souvent des scènes de pugilats.

[signature: Frank E Schoonover]

Ventes Publiques : New York, 27 oct. 1977 : *Seul contre deux* 1927, h/t (83,8x76,2) : **USD 6 500** – New York, 24 oct 1979 : *Francis Drake sur la Nouvelle Albion* 1941, h/t (76,5x107) : **USD 5 000** – New York, 19 juin 1981 : *Indiens luttant* 1923, h/t (91,5x76,2) : **USD 14 000** – New York, 26 oct. 1984 : *Mexico* 1906, h/t mar./cart. (88,9x59,7) : **USD 3 500** – New York, 4 déc. 1986 : *Indians* 1919, h/t, en grisaille (81,3x111,8) : **USD 26 000** – New York, 24 juin 1988 : *Un homme du nord* 1920, h/t (70x90) : **USD 7 700** – New York, 30 nov. 1990 : *Le pirate* 1911, h/t (56x83,8) : **USD 30 800** – New York, 14 mars 1991 : *Le danseur indien masqué*, h/t (68,5x96,5) : **USD 12 100** – New York, 22 mai 1991 : *La caravane de chariots* 1936, h/t (127,5x137,5) : **USD 38 500** – New York, 18 déc. 1991 : *Le lion aventureux*, h/t en grisaille (76,2x101,6) : **USD 880** – New York, 4 déc. 1992 : *Le cavalier renversé et combattant à mains nues* 1926, h/t (76,2x95,6) : **USD 14 300** – New York, 23 sep. 1993 : *En avant ! en avant ! criait-il* 1921, h/t (91,4x76,2) : **USD 6 900** – New York, 17 mars 1994 : *Contact* 1918, h/t (91,4x69,2) : **USD 24 150** – New York, 23 mai 1996 : *Le chasseur de cerfs* 1919, h/t (99,7x76,2) : **USD 43 700** – New York, 3 déc. 1996 : *Elle n'a pas d'arme* 1919, h/t (86,4x63,5) : **USD 4 830.**

SCHOOP Ulrich, dit Uli
Né le 17 octobre 1903 à Cologne (Rhénanie-Westphalie). xxe siècle. Allemand.
Sculpteur animalier.
Il a exposé, à Paris, aux Salons des Indépendants et d'Automne, à partir de 1928, ainsi qu'à Zurich.
Musées : Aarau (Aargauer Kunsthaus) : *Katze* 1950 – *Panther* 1972.

SCHOOR Abraham Van der
xviie siècle. Éc. flamande.
Peintre de genre, portraits, natures mortes.
Il travailla à Amsterdam entre 1643 et 1650.

[signature: ABV Schoor 1647]

Musées : Amsterdam : *Vanitas* – *Homme à la barbe rousse* – Leeuwarden : *Portrait.*
Ventes Publiques : Amsterdam, 12 mai 1992 : *Esther et Mardochée* 1643, h/t (141,5x172,3) : **NLG 74 750** – Amsterdam, 16 nov. 1993 : *Poissons sur la grève* 1658, h/pan. (11x56) : **NLG 41 400** – New York, 23 mai 1997 : *Tricheurs dans un intérieur* 1656, h/t (102x157) : **USD 65 200.**

SCHOOR Gillis Van ou Verschoren
Né le 18 juillet 1596 à Anvers. xviie siècle. Éc. flamande.
Graveur.
Il fut élève de Theod. Galle en 1613, et devint maître en 1617. Il grava principalement au burin.

SCHOOR Guilliam Van ou Schoore, Schore
xviie siècle. Éc. flamande.
Peintre.

Il fut de 1653 à 1676 maître de la gilde de Bruxelles.
Musées : Bruxelles (Mus. roy. des Beaux-Arts) : *L'Hôtel de Nassau à Bruxelles.*

SCHOOR Jacobus Van ou Schoore
xviie siècle. Éc. flamande.
Graveur de portraits.
Élève de Th. v. Merlen dans la gilde d'Anvers en 1633. Il a gravé des portraits.

SCHOOR Jan Jansz Van der
xvie-xviie siècles. Actif à Anvers. Éc. flamande.
Peintre.
Il fut l'élève du peintre Hans Van Haecht et en 1612 maire de Delft.

SCHOOR Lucas Van
Né vers 1566 à Anvers. Mort vers 1610 probablement en Italie. xvie-xviie siècles. Éc. flamande.
Peintre.
Il a peint une *Crucifixion* à l'église Sainte-Marie Majeure de Bergame.

SCHOOR Ludwig ou Nicolas Van
Né vers 1666 peut-être à Anvers. Mort à Anvers. xviie siècle. Éc. flamande.
Peintre.
Indépendamment des sujets d'histoire et des portraits, il peignit des sujets gracieux et des fleurs. Il travailla pour les fabriques de tapisseries de Bruxelles. Kramm l'appelle Nicolaes Van Schoor.
Musées : Bruchsal : *Alexandre* – Gand : *Charles II d'Espagne à dix-huit ans* – Karlsruhe : *Naissance de Vénus.*

SCHOOR Matheus Van
xviie siècle. Actif à Louvain. Éc. flamande.
Peintre.
Il travaillait à Amsterdam en 1631.

SCHOORE Stephanus Van. Voir SCHORE

SCHOOREEL ou Schoorel ou Schoorl. Voir SCOREL

SCHOORMAN
xviie siècle. Actif à Ulm. Allemand.
Peintre de portraits.
Musées : Cologne : *Portrait de dame.*

SCHOORMAN. Voir aussi SCHORMAN

SCHOORMAN Jan ou Schuermans
xvie siècle. Actif à Gand entre 1567 et 1585. Éc. flamande.
Sculpteur.
Beau-fils du sculpteur Jean de Heere I et beau-frère du sculpteur Jean de Heere II.

SCHOOT Jacob
xviie siècle. Actif à Haarlem vers 1647. Hollandais.
Peintre.

SCHOOTEN Abraham Van
xviie siècle. Actif à Amsterdam. Hollandais.
Peintre.

SCHOOTEN Arent Van
Mort en 1662. xviie siècle. Actif à Leyde. Hollandais.
Peintre.
Il était le fils de Joris.

SCHOOTEN Floris Gerritsz Van ou Schoten, Verschoten
Né en 1587. Mort vers 1665. xviie siècle. Éc. flamande.
Peintre de natures mortes, fleurs et fruits.
Actif de 1605 à 1655. Il se maria à Haarlem en 1612. Il a surtout peint des natures mortes, que l'on retrouve dans les Musées d'Amsterdam, d'Anvers, d'Athènes, de Brunswick, de Cambridge, de Fribourg-en-Br., de Gotha, de La Haye, de Haarlem, de Hambourg, de Paris et Otterlo. Son art est fait de rigueur et s'efforce ainsi de ne pas tomber dans la séduction facile. Il prépare la voie de l'épanouissement de la nature morte en Hollande au xviie siècle. Tout est ordonné suivant une pensée calculatrice, ménageant des vides entre les objets qui se retrouvent unis par des rythmes géométriques. En dehors de quelques couleurs vives données par certains fruits rouges, Schooten préfère les tons ocres, bistres sur fonds noirs.
Ventes Publiques : Paris, 12 déc. 1935 : *Nature morte, le Déjeuner*, attr. : **FRF 5 200** – Paris, 2 avr. 1941 : *Poulet, pain et verre ; Jambon, galettes, pain et gobelet*, deux pendants. Attr. : **FRF 12 000** – Paris, 20 mars 1950 : *Nature morte aux fruits*, attr. :

FRF 10 500 – AMSTERDAM, 4 avr. 1951 : *Nature morte aux fruits et aux chaudrons* : **NLG 1 750** – PARIS, 25 avr. 1951 : *Nature morte à la table servie* : **FRF 600 000** – LONDRES, 30 mars 1962 : *Nature morte aux fruits* : **GNS 900** – AMSTERDAM, 18 mai 1965 : *Nature morte à la table servie* : **NLG 13 000** – MILAN, 31 mai 1966 : *Nature morte* : **ITL 1 900 000** – AMSTERDAM, 20 mai 1969 : *Nature morte* : **NLG 19 000** – COPENHAGUE, 9 mai 1972 : *Nature morte* : **DKK 70 000** – STOCKHOLM, 4 avr. 1973 : *Nature morte* : **SEK 111 000** – LONDRES, 10 juil. 1974 : *Nature morte aux fruits* : **GBP 4 000** – COLOGNE, 14 juin 1976 : *Nature morte aux fruits*, h/pan. (47,5x79) : **DEM 28 000** – AMSTERDAM, 24 mai 1977 : *Nature morte*, h/pan. (39x55) : **NLG 66 000** – LONDRES, 12 déc 1979 : *Nature morte*, h/pan. (51,5x84) : **GBP 20 000** – NEW YORK, 11 juin 1981 : *Nature morte aux fruits*, h/pan. (32,5x55) : **USD 47 500** – LONDRES, 8 juil. 1983 : *Nature morte aux fruits*, h/pan. (50,8x83,2) : **GBP 14 000** – MADRID, 27 fév. 1985 : *Nature morte aux fruits*, h/pan. (46x64) : **ESP 1 207 500** – LONDRES, 9 avr. 1986 : *Nature morte au jambon et poisson*, h/t (52x65) : **GBP 7 000** – LONDRES, 9 déc. 1987 : *Nature morte aux fruits et plats d'étain*, h/pan. (40x56) : **GBP 82 000** – NEW YORK, 3 juin 1988 : *Nature morte de fruits dans des coupes de porcelaine*, h/pan. (39x45) : **USD 66 000** – LONDRES, 21 avr. 1989 : *Un éventaire de fruits et de légumes avec des enfants choisissant des fruits*, h/pan. (60,3x80,3) : **GBP 19 800** – NEW YORK, 13 oct. 1989 : *Nature morte de raisins, pommes et autres fruits dans une coupe de faïence sur une table nappée*, h/pan. (51,5x71) : **USD 33 000** – LONDRES, 1er nov. 1991 : *Étalage de fruits dans une rue de village en Hollande*, h/pan. (58,5x63,5) : **GBP 3 300** – LONDRES, 10 juil. 1992 : *Nature morte d'une timbale d'argent gravé et d'une cuillère avec miche de pain, cassis, groseilles à maquereaux et fraises dans des assiettes d'étain sur un entablement drapé*, h/pan. (40x55,5) : **GBP 23 100** – NEW YORK, 15 jan. 1993 : *Nature morte aux fruits des bois, groseilles, raisin, citron pelé dans de la vaisselle d'étain avec une timbale sur une table*, h/pan. (39,7x55,9) : **USD 33 350** – LONDRES, 21 avr. 1993 : *Nature morte aux plateaux de fruits et de légumes sur une table agencés par deux servantes*, h/t (108,3x149,8) : **GBP 40 000** – LONDRES, 7 juil. 1993 : *Nature morte d'une table dressée avec des fraises, du jambon, du fromage, des biscuits dans des assiettes avec du pain et un verre de bière*, h/pan. (51,4x83,3) : **GBP 20 700** – BOURG-EN-BRESSE, 12 déc. 1993 : *Nature morte de fruits*, h/pan. (39x55,5) : **FRF 405 000** – PARIS, 5 mars 1994 : *Assiettes de fruits sur un entablement*, h/pan. (57x97) : **FRF 290 000** – AMSTERDAM, 16 nov. 1994 : *Servante près d'une table de cuisine chargée de fruits, de légumes et de nourritures*, h/t (101,5x154,5) : **NLG 18 400** – MILAN, 4 avr. 1995 : *Intérieur de cuisine* 1620, h/t (103x153) : **ITL 85 100 000** – PARIS, 28 oct. 1996 : *Jeune femme préparant des lièvres*, h/pan. (91x82) : **FRF 60 000** – LONDRES, 11 déc. 1996 : *Nature morte à l'étalage de marché avec noisettes, noix, cerises, pain, bretzels, gaufres, deux fillettes et deux garçonnets*, h/pan. (76,5x89) : **GBP 67 500** – NEW YORK, 17 oct. 1997 : *Nature morte avec une assiette de gâteaux secs, du beurre, un beaker en argent et des raisins, le tout sur un entablement drapé*, h/pan. (36,8x52,7) : **USD 43 700**.

SCHOOTEN Franciscus Van ou Schoten
Né en 1581. Mort en 1646 à Leyde. XVIIᵉ siècle. Hollandais.
Dessinateur et graveur amateur.
Il était frère de Joris.

SCHOOTEN Jacob Pouwelsz Van der ou Schoten
XVIIᵉ siècle. Actif à Leyde. Hollandais.
Peintre.

SCHOOTEN Joris Van ou Verschooten
Né en 1587 à Leyde. Mort en 1651 à Leyde. XVIIᵉ siècle. Hollandais.
Peintre d'histoire et de portraits.
Élève de Kryns Van der Maes en 1604 ou selon quelques auteurs d'E. Conrad Van der Maes. Dès l'âge de vingt ans sa réputation de bon peintre de portraits était établie. Il fut un des fondateurs de la gilde des peintres à Leyde. Il excella dans les groupes que faisaient exécuter les corporations ; il peignit particulièrement les arquebusiers. Il se maria à Leyde en 1617 et eut pour élèves Jan Lievens, Rembrandt et A. Van den Tempel.

MUSÉES : AMSTERDAM (Mus. Impérial) : *Portrait de Jacob Gerrit*

Van der Mij – *Adoration des Rois mages* – BRAUNFELS (Château) : *Portrait de femme* – LEYDE (Sted. Mus.) : *Allégorie du siège de Leyde* – *Tabula Cebetio* – *Six tableaux d'arquebusiers* – PHILADELPHIE (Pensylv. Mus.) : *Portrait d'Anthon Thysuis* – SAINT-PÉTERSBOURG : *Portrait de dame*.

SCHOOTEN Willem
XVIIᵉ siècle. Hollandais.
Peintre.
Élève de Jakob Van der Heyden.

SCHOPENHAUER Adèle Louise
Née le 12 juin 1797 à Hambourg. Morte le 25 août 1849 à Bonn. XIXᵉ siècle. Allemande.
Peintre, graveur et poète.
Elle était la sœur du philosophe Arthur Schopenhauer. Elle a peint des paysages et des scènes de genre, qui ont été appréciés par Goethe. Le Musée de Weimar possède deux collections des œuvres de cette artiste.

SCHÖPF Johann Nepomuk ou von Schöpf
Né vers 1735 à Prague. Mort après 1785. XVIIIᵉ siècle. Allemand.
Peintre et graveur.
Il était le fils et l'élève de Johann Adam. Il devint en 1770 membre de l'Académie de Munich. La plupart de ses tableaux se trouvent répartis dans les églises de Bavière.

SCHÖPF Albert Johann
XVIIIᵉ siècle. Actif à Munich. Allemand.
Peintre.
Il a travaillé surtout pour le théâtre.

SCHÖPF Eberhard Wolfgang
XVIIᵉ siècle. Actif à Munich. Allemand.
Peintre.

SCHÖPF Jakob
XVIIIᵉ siècle. Vivant à Straubing. Allemand.
Graveur.

SCHÖPF Johann Adam
Né en 1702. Mort le 10 janvier 1772 à Egenbourg. XVIIIᵉ siècle. Allemand.
Peintre et graveur.
Il était le père de Johann Nepomuk. Depuis 1742 il vécut surtout à Munich. Il a surtout traité des sujets religieux.

SCHÖPF Josef
Né le 2 février 1745 à Telf dans le Tyrol. Mort le 15 septembre 1822 à Innsbruck. XVIIIᵉ-XIXᵉ siècles. Autrichien.
Peintre.
Élève de Haller à Innsbruck de 1756 à 1758. Il se rendit ensuite à Vienne, Passau et Salzbourg. Il traita assez souvent des sujets historiques et mythologiques, d'abord à la manière de l'École de Meng, puis selon celle de J. J. David. Il se consacra plus tard à la peinture de fresques sur le plafond des églises.

SCHÖPF Joseph
XVIIIᵉ siècle. Allemand.
Sculpteur.

SCHÖPF Lorenz
Né en 1793 à Munich. Mort le 31 octobre 1881 à Munich. XIXᵉ siècle. Allemand.
Dessinateur.
Il était fils de Peter Paul S.

SCHÖPF Peter
Né en 1804 à Munich. Mort le 13 septembre 1875 à Rome. XIXᵉ siècle. Allemand.
Sculpteur.
Il était frère de Lorenz. Il fréquenta en 1818 l'Académie de Munich, puis se rendit en 1832 avec Schwanthaler à Rome, où il acheva sa formation artistique chez Thorwaldsen. Il revint à Munich en automne 1838 et repartit à Rome en 1841 où il vivra jusqu'à sa mort.

SCHÖPF Peter Paul
Né en 1757 à Imst dans le Tyrol. Mort le 27 avril 1841 à Munich. XVIIIᵉ-XIXᵉ siècles. Allemand.
Sculpteur.
Il travailla douze ans chez J. A. Renn. En 1788 il se rendit à Munich où il devint maître en 1790. Il alla ensuite à Augsbourg et revint à Munich en 1793. Il a sculpté des crucifix, des statuettes religieuses et de nombreuses figurines de crèches.

SCHÖPFER Abraham
XVIᵉ siècle. Actif à Munich en 1533. Allemand.

Peintre.
Élève de Wolfgang Huber. Le seul tableau signé de lui *Mucius Scevola devant Porsenna* se trouve au Musée de Stockholm.
Musées : Bâle : *Résurrection du Christ* – Saint-Pétersbourg (Mus. de l'Ermitage) : *Dieu le Père avec Jésus et Marie à genoux.*

SCHÖPFER Anton
Mort le 17 mai 1660. xviie siècle. Actif à Munich. Allemand.
Peintre d'armoiries.
Il était le fils de Wilhelm et fut maître en 1635.
Ventes Publiques : Londres, 26 juin 1985 : *Saint Sébastien*, eau-forte/pap.filigrané (24,2x13,6) : **GBP 1 700**.

SCHÖPFER Friedrich Anton Otto
Né le 14 janvier 1825 à Botzen. Mort le 26 février 1903 à Graz. xixe siècle. Autrichien.
Dessinateur.
Juriste de profession, il fut néanmoins l'un des dessinateurs les plus originaux de la seconde moitié du xixe siècle. Il a traité des sujets bibliques et mythologiques sous une forme sarcastique.

SCHÖPFER Hans I, l'Ancien
xvie siècle. Allemand.
Peintre d'histoire, sujets mythologiques, portraits.
Il fut actif entre 1531 et 1564.

Musées : Nuremberg (Mus) : *Portrait du margrave Philibert de Bade* – Stockholm : *Le Jugement de Pâris.*
Ventes Publiques : Londres, 23 mars 1990 : *Portrait d'une dame portant une coiffe blanche, vêtue de noir avec un col et une chaîne d'or et tenant des gants*, h/pan. (51,4x39,5) : **GBP 5 500**.

SCHÖPFER Hans II, le Jeune
Né à Munich. Mort en 1610. xviie siècle. Allemand.
Peintre de compositions religieuses, portraits.
Il peignit plusieurs tableaux d'autel, notamment celui que l'on cite à la chapelle des Pèlerins à Ramersdorf près de Munich, mais il paraît avoir été surtout peintre de portraits.
Ses œuvres ont été souvent attribuées à Dürer et à Hans Schaufelin. Il signait ses ouvrages de ses initiales suivies d'une cuillère grossièrement exécutée.
Musées : Munich (Mus. Nat.) : Quatre portraits de dame, onze portraits de membres de la famille d'Albert V – Nuremberg : *Hans Kaspar Van Pienzenan – Comtesse de Furstenberg – Mme Nothaft, née Lose – Mme von Annaberg, née Kainin – Sophie von Reindorf – Johanna, comtesse Sulz – Elisabeth von Königsegg – Jakobaa Rosenbusch.*
Ventes Publiques : New York, 24 mai 1944 : *Portrait de femme* : **USD 2 100**.

SCHÖPFER Heinrich Herm. Ignaz
Né le 29 juillet 1821 à Botzen. Mort le 16 octobre 1899 à Botzen. xixe siècle. Autrichien.
Dessinateur.
Il était le frère de Friedrich. Il se lia d'amitié avec Canon, Schwind, Führich et subit l'influence de Genell, et de Schwind. Il a traité, surtout des sujets historiques religieux et mythologiques, tels que *Ariane et Bacchus, Les Dieux de la Grèce, Numa Pompilius, Le veau d'or* et *L'Empereur Barberousse.*

SCHÖPFER Hieronymus
xvie-xviie siècles. Actif à la fin du xvie et au début du xviie siècle. Allemand.
Peintre.
Il fut en 1597 élève de Hans Werle à Munich. Il est devenu bourgeois de Rouffach en Alsace et a peint surtout des fleurs.

SCHÖPFER Wilhelm
Mort en 1634. xviie siècle. Allemand.
Peintre.
Il était le fils de Hans le jeune. Il fut maître en 1608. On le trouve en 1627 à la cour de Munich. Il a peint quelques tableaux d'autels.

SCHÖPFFELL Hans Jacob
xviie siècle. Actif à Heidelberg entre 1673 et 1680. Allemand.
Peintre.

SCHÖPFLER Felix Anton
Né en 1701 à Munich. Mort en 1760 à Prague. xviiie siècle. Allemand.

Peintre.
Il étudia chez C. D. Asam, ensuite chez Ch. Grooth à Stuttgart. Il a peint l'escalier de l'évêché de Worms et un chemin de croix à Prague.

SCHÖPFLIN August Friedrich
Né en 1771 à Weitenau. xviiie-xixe siècles. Allemand.
Graveur au burin.
Élève de Johann Gotth. Muller, il fut professeur de dessin à l'Université de Charkow vers 1804 et de Würzburg vers 1806.

SCHOPIN Eugène Louis
Né à Paris. xixe siècle. Français.
Peintre de paysages.
Élève de son père F. Schopin. Débuta au Salon de 1865.

SCHOPIN Frédéric Henri
Né le 12 juin 1804 à Lübeck (Schleswig-Holstein), de parents français. Mort le 26 octobre 1880 à Montigny-sur-Loing (Seine-et-Marne). xixe siècle. Français.
Peintre d'histoire, sujets religieux, scènes de genre.
Contrairement à certaines sources, il n'était ni le frère, ni apparenté au musicien Frédéric Chopin. Il fut élève du baron Gros. Il reçut le deuxième prix de Rome en 1830, le premier prix en 1831. L'histoire rapporte que Raffet, déçu de ne pas avoir obtenu de premier prix de Rome, décida d'abandonner la peinture pour la lithographie. Il exposa au Salon de Paris, entre 1835 et 1879. À l'occasion d'un séjour à Saint-Pétersbourg, il fut nommé membre de l'Académie Impériale de Russie.
Il jouit d'une certaine vogue comme peintre de genre avec notamment : *Paul et Virginie, Don Quichotte et les filles d'auberge*, et un grand nombre de ses ouvrages furent gravés par Paul Jazet et divers artistes du même genre.
Bibliogr. : Gérald Schurr, in : *Les Petits Maîtres de la peinture 1820-1920, valeur de demain*, Les Éditions de l'Amateur, t. V, Paris, 1981.
Musées : Douai : *Derniers moments de la famille Cenci* – Londres (Wallace coll.) : *Divorce de l'impératrice Joséphine* – Metz : *Bataille de Hohenlinden* – Toulouse : *Jacob chez Laban* – Versailles : *Bataille sous les murs d'Antioche, 1098 – Cl. Fr. Olsfeldt – Régis de Cambacérès – Bataille de Hohenlinden.*
Ventes Publiques : Paris, 1865 : *Soldats romains délivrant une jeune femme* : **FRF 250** ; *Nymphe endormie* : **FRF 310** ; *Divorce de l'empereur Napoléon et de l'impératrice Joséphine* : **FRF 2 350** – Paris, 1er déc. 1891 : *L'odalisque* : **FRF 110** – Paris, 23 mars 1928 : *Amazones figurant les quatre parties du monde* : **FRF 9 700** – Paris, 18 mai 1934 : *Arrivée et présentation de la nouvelle sultane* : **FRF 800** – Paris, 27 juin 1951 : *Paul et Virginie : la prière* ; *Le serment 1841-1842*, deux pendants : **FRF 152 000** – Paris, 23 juin 1978 : *Le char de Bacchus*, h/t (114x189) : **FRF 31 100** – Londres, 26 nov. 1980 : *Au sérail 1868*, h/t (56,5x90) : **GBP 4 800** – Londres, 30 nov. 1984 : *L'arrivée du harem 1842*, h/t (82x65) : **GBP 5 000** – Paris, 11 déc. 1987 : *Paul et Virginie*, h/t (73x54) : **FRF 30 000** – New York, 24 oct. 1989 : *Le marché aux esclaves*, h/t (61x50) : **USD 126 500** – Londres, 28 mars 1990 : *Booz accueillant Ruth 1842*, h/t (80x64) : **GBP 4 400** – Paris, 7 nov. 1990 : *L'enfant au canotier 1837*, h/t (22x19) : **FRF 12 000** – Paris, 19 juin 1992 : *Méléagre reprenant les armes à la demande de son épouse*, h/t (112x145) : **FRF 90 000** – Paris, 6 juil. 1993 : *Profil de deux enfants 1867*, h/t (33x24,5) : **FRF 5 800** – Paris, 27 avr. 1994 : *Portrait d'Angélique et Blanche Potocka*, h/t (32,5x24,5) : **FRF 7 500** – Paris, 21 nov. 1995 : *Jeune fille jouant avec un lapin*, h/t (54x66) : **FRF 28 000**.

SCHOPIN Georges
Né à Paris. xixe siècle. Français.
Peintre de paysages.
Élève de F. Schopin, son père. Débuta au Salon de 1859.

SCHOPPE Julius, l'Ancien
Né le 27 janvier 1795 à Berlin. Mort le 30 mars 1868 à Berlin. xixe siècle. Allemand.
Peintre d'histoire, de portraits, paysagiste et lithographe.
Élève de l'Académie de Berlin. Travailla aussi à Vienne. Visita la Suisse et l'Italie, où il étudia spécialement les œuvres de Raphaël, de Corrège et de Titien. En 1825, membre et en 1836 professeur à l'Académie de Berlin. Il décora notamment la résidence du Prince Charles à Ghenicke près de Potsdam. On lui doit de nombreuses peintures à l'huile en miniatures, généralement plus appréciées que ses grands ouvrages. Il passe pour être un des meilleurs miniaturistes.

Musées : Berlin (Gal. Nat.) : *Portrait d'une dame avec son chien* – Berlin (Mus. de la marche) : *Portrait du joaillier J. H. Schoppe, de son oncle le peintre et de la femme de celui-ci* – *Mme Lampson* – *Soirée au Dönhoffplatz.*

Ventes Publiques : Berlin, 4 et 5 avr. 1968 : *Les deux sœurs* : **DEM 5 000** – Cologne, 18 nov. 1982 : *Portrait de jeune femme,* h/t (66x54) : **DEM 13 000.**

SCHOPPE Julius, le Jeune

Né le 3 août 1832 à Berlin. Mort le 4 février 1898 à Berlin. xixe siècle. Allemand.
Peintre.
Élève de son oncle Julius S. l'Ancien. Il a surtout envoyé des paysages aux expositions de l'Académie de Berlin.

SCHÖPS Augustin ou Schepe, Scheps, Szeps

xviiie siècle. Travaillait à Posen entre 1758 et 1767. Allemand.
Sculpteur.

SCHOR Andreas ou Schorer

Originaire d'Augsbourg. Mort en 1635 à Sangerhausen. xviie siècle. Allemand.
Peintre.

SCHOR Bonaventura

Né en 1624 à Innsbruck. Mort en janvier 1692 à Innsbruck. xviie siècle. Autrichien.
Peintre.
Il était fils de Hans et frère de Johann Paul et Egid. Il a travaillé au cloître de Stams où il a peint deux fresques murales représentant le *Miracle de saint Bernard de Clairvaux.*

SCHOR Christoph

Né en 1655 à Rome. Mort le 2 juillet 1701 à Rome. xviie siècle. Autrichien.
Graveur au burin et architecte.
Il était le fils de Joh. Paul et le frère de Philipp. Il fut quelque temps au service du vice-roi de Naples, le marquis del Carpio et passa ensuite en Espagne où il aurait été l'architecte du roi Charles II.

SCHOR Diana

Née le 17 mars 1926 à Galatz. xxe siècle. Active depuis 1980 aux États-Unis. Roumaine.
Peintre, céramiste, peintre de cartons de tapisseries. Abstrait-lyrique.
Elle a étudié sous la direction de Lola Schmirer-Roth à Galatzi, puis de 1945 à 1950 à l'Académie des Beaux-Arts et à l'Institut d'Arts Plastiques N. Grigorescu de Bucarest dans l'atelier du peintre Camil Ressu. Elle a également étudié le violon au conservatoire Lira de Bucarest entre 1947 et 1950. De 1968 à 1970, elle a travaillé à Paris. Elle a quitté la Roumanie pour les États-Unis en 1980. Elle vit et travaille à San Francisco.
Elle participe à de nombreuses expositions de groupe en Roumanie et à l'étranger.
Elle montre ses œuvres dans des expositions personnelles, dont : 1952, la première, galerie N. Cristea, Bucarest ; 1954, 1958, 1960, 1963, 1966, 1967, 1968, Bucarest ; 1968, 1972, 1975, Musée Hertzlia, Israël ; 1976, galerie Sipaora, Paris ; 1978, galerie 19 Grammersi Park, New York ; 1981, Petit Trianon, San Francisco ; 1982, 1983, San Francisco.
Elle a obtenu en 1953 le prix Jolliot-Curie au Festival Mondial de la Jeunesse et plusieurs diplômes d'Honneur : 1962, Exposition internationale de céramique, Faenza ; 1974, Quadriennale d'Arts Décoratifs, Erfurt ; 1975, Triennale de la tapisserie, Lodz.
Le travail de Diana Schor reflète certainement sa passion pour la musique. Les harmonies de couleurs et le mouvement rythmique de ses œuvres, souvent ondulatoire, impriment à son abstraction lyrique une vibration particulière. Quand ce ne sont pas des évocations directement puisées aux sources de la musique, telle la tapisserie *Bach* (1984), l'artiste peint des paysages, dont des vues aériennes ou des cycles de figures : *Poupées, Ballerines, Infantes.*
Bibliogr. : Ionel Jianou : *Les artistes roumains en Occident,* American Romanian Academy of Arts and Science, Los Angeles, 1986.

SCHOR Egid

Né en 1627 à Innsbruck. Mort le 2 juillet 1701 à Innsbruck. xviie siècle. Autrichien.
Peintre.
Il était fils et élève de Hans, frère de Bonaventura et de Joh. Paul, le père de Joh.-Bapt. Ferd. Il travailla à la décoration du palais

Montecucculi à Vienne et a introduit le style baroque dans la peinture au Tyrol, ainsi qu'en témoignent de nombreuses églises de la région d'Innsbruck.

SCHOR Hans ou Socher

Mort en 1674 à Innsbruck. xviie siècle. Autrichien.
Peintre.
Il était le père de Joh. Paul, Bonaventura et Egid. Il est le membre le plus ancien de cette famille Schor, qui, originaire d'Allemagne, a formé de nombreux peintres au Tyrol. Il fut, comme peintre de la cour, au service de Maximilien III, de Léopold V et de l'archiduchesse Claudia. Son œuvre considérable est surtout d'inspiration religieuse.

SCHOR Heinrich Van

xvie siècle. Actif à Roermond. Hollandais.
Ébéniste.
Il travailla à Amsterdam et à Bâle.

SCHOR Johann Baptist Ferdinand

Né en 1686 à Innsbruck. Mort le 4 janvier 1767 à Prague. xviiie siècle. Autrichien.
Peintre et ingénieur.
Il était le fils d'Egid. Il travailla après la mort de son père en 1701 avec Jos. Waldmann. Il se rendit en 1705 à Rome, où il fit son éducation comme dessinateur d'architectures. Il travailla à partir de 1713 comme peintre et décorateur à Prague, où il devint professeur à l'École polytechnique.

SCHOR Johann Paul, dit Giovanni Paolo Tedesco

Né en 1615 à Innsbruck. Mort en 1674 à Rome. xviie siècle. Autrichien.
Peintre et décorateur.
Il était le fils de Hans, le frère de Bonav. et Egid, le père de Philipp et Christoph. Il vécut depuis 1640 à Rome, où il devint membre de l'Académie Saint-Luc en 1654. Il a peint des vues de villes, des décors de théâtre et des carrosses de gala. Il a décoré dans le style de l'abondance baroque, à Innsbruck des églises et à Rome des salles du Vatican, des palais Borghèse et Colonna.

SCHOR Philipp

Né en 1646 à Rome. xviie siècle. Autrichien.
Peintre et architecte.
Il était le fils de Johann Paul et le frère de Christoph. Il a fait, comme peintre de la cour, les portraits de *Charles X* et d'*Innocent XI.*

SCHORB Jakob

Né le 2 février 1809 à Coblence. Mort le 21 mars 1858 à Coblence. xixe siècle. Allemand.
Sculpteur.
Il vint à Paris et travailla chez David d'Angers de 1842 à 1844. Il continua ses études en Italie à Rome et à Florence entre 1845 et 1847. On cite de lui à l'église Notre-Dame de Coblence un crucifix. Cette même ville possède deux bustes du physicien *Joh. Muller* et de *Josef Görres.*

SCHORE Guilliam Van. Voir SCHOOR

SCHORE Stephanus Van ou Schoore, Schorre

xviiie siècle. Éc. flamande.
Sculpteur.
Il était actif à Bruxelles de 1619 à 1626.

SCHOREEL ou Schorel. Voir SCOREL

SCHORENDORFF Konrad ou Schorndorf

xve-xvie siècles. Actif à Ulm entre 1499 et 1507. Allemand.
Sculpteur.

SCHORER Andreas. Voir SCHOR

SCHORER Carl Johann. Voir SCHORER Joseph

SCHORER Hans Friedrich. Voir SCHRORER

SCHORER Joseph

Mort en 1754 à Eichstätt. xviiie siècle. Actif à Nassenbeuren près de Mindelheim. Allemand.
Sculpteur.

SCHORER Leonard

Né en 1715 à Königsberg (Kaliningrad, ancienne Prusse-Orientale). Mort en 1777 à Mitau (nom allemand de Ielgava, Lettonie). xviiie siècle. Allemand.
Peintre de portraits.
Il travailla à Königsberg de 1734 à 1744 et à Dresde de 1736 à 1737. L'Université de Leipzig possède de lui les portraits de *Gottsched* et de *Mme Gottsched.*

Musées : Ielgava, ancien. en all. Mitau : *Le duc Charles de Courlande – Von Offenberg – Von Ziegenhorn – Voigt* – Riga : *J. D. Brederlo.*

SCHORER Maria. Voir **SLAVONA**

SCHORIGUS Georg Wilhelm, l'Ancien ou **Schurrius** ou **Schorse**
Mort le 25 février 1661. xviiᵉ siècle. Actif à Brunswick. Allemand.
Sculpteur.

SCHORIGUS Wilhelm, le Jeune
Né le 1ᵉʳ avril 1635. Mort le 1ᵉʳ septembre 1687 à Brunswick. xviiᵉ siècle. Actif à Brunswick. Allemand.
Sculpteur.

SCHÖRK Hans
Né le 6 décembre 1849 à Vienne. xixᵉ siècle. Actif à Vienne. Autrichien.
Sculpteur de portraits.
Élève de l'Académie de Vienne.

SCHORKENS Juan. Voir **SCHORQUENS**

SCHORLER Vicke
Mort en 1625 à Rostock. xviiᵉ siècle. Actif à Rostock. Allemand.
Dessinateur.

SCHORMAN Jacob
xviiᵉ siècle. Hollandais.
Peintre de portraits.

SCHORN Carl
Né le 16 octobre 1803 à Düsseldorf. Mort le 7 octobre 1850 à Munich. xixᵉ siècle. Allemand.
Peintre d'histoire et de genre.
Étudia à Munich avec Cornelius. De 1824 à 1825, il fut élève à Paris de Gros et de Ingres. En 1832 il vint à Berlin et fréquenta l'atelier de Wach. Après un séjour dans cette ville, au cours duquel il produisit divers tableaux d'histoire, il alla s'établir à Munich. Il fit entre-temps plusieurs voyages en Italie. En 1847 il fut nommé professeur à l'Académie de Munich.

Musées : Berlin (Gal. Nat.) : *Paul III devant le portrait de Luther – Les anabaptistes devant l'évêque de Munster* – Kaliningrad, ancien. Königsberg : *Cromwell au camp de Dunbar* – Munich : *Le déluge – Entrée dans les ordres d'un jeune moine* – Würzburg (Univ.) : *John Knox.*

SCHORN J.
xixᵉ siècle. Actif vers 1800. Allemand.
Miniaturiste.
Ventes Publiques : Paris, 4 fév. 1925 : *Portrait de femme en buste, corsage vert décolleté*, grande miniature : FRF 1 120.

SCHORN Theobald
Né en 1865 à Munich (Bavière). xixᵉ-xxᵉ siècles. Allemand.
Peintre de genre, paysages.
Ventes Publiques : Londres, 18 fév. 1983 : *Campement arabe*, h/pan. (29,2x46) : GBP 1 600.

SCHORN Villy Sophus Maximilian
Né le 6 décembre 1834 à Copenhague. Mort le 25 mars 1912 à Copenhague. xixᵉ-xxᵉ siècles. Danois.
Peintre de genre, écrivain.

SCHORNBÖCK Alois
Né le 29 mai 1863 à Vienne. xixᵉ-xxᵉ siècles. Autrichien.
Peintre de portraits.
Il fut élève de Ludwig von Löfftz. Il vivait et travaillait à Vienne.

SCHÖRNDL Johannes
xvᵉ siècle. Allemand.
Peintre.
Il fut moine de l'ordre des Bénédictins.

SCHORNDORF Konrad. Voir aussi **SCHORENDORFF**

SCHORNDORF Konrad von
Originaire de Lucerne. xvᵉ-xviᵉ siècles. Allemand.
Peintre.
Il fut peintre verrier à Lucerne de 1473 à 1524.

SCHORNICK Paul
Né le 28 février 1874 à Quedlinbourg. xxᵉ siècle. Allemand.

Peintre.
Il vécut et travailla à Berlin.

SCHORNO Johann Franz
Originaire de Schwyz. xviiiᵉ siècle. Suisse.
Peintre.
Il a peint dans la chapelle Saint-Antoine d'Ibach des panneaux muraux représentant des scènes de la vie de saint Antoine.

SCHORNO Thomas
xviiᵉ siècle. Actif à Schwyz. Suisse.
Peintre.
Il a peint uniquement des tableaux d'autel.

SCHORPP Michael
xvᵉ siècle. Actif à Ulm à la fin du xvᵉ siècle. Allemand.
Peintre et graveur.
Il fut membre de la gilde de 1495 à 1499. On cite de lui douze gravures sur bois représentant des scènes de la *Légende de sainte Catherine d'Alexandrie.*

SCHORQUENS Juan ou **Schorkens**
xviiᵉ siècle. Travaillant à Madrid au début du xviiᵉ siècle. Hollandais.
Graveur et dessinateur.
Il travailla à Madrid de 1618 à 1630. Il signa quelquefois *J. Van Schorquens, fecit, in Madrid.* Il a surtout travaillé pour les libraires et on cite de lui de remarquables frontispices.

SCHORRER Paul
xviiᵉ siècle. Allemand.
Peintre.
Il est l'auteur de deux tableaux d'autel pour Saint-Adalbert à Aix-la-Chapelle.

SCHORSE Georg Wilhelm, l'Ancien. Voir **SCHORIGUS**

SCHORSE Johann Christian
Mort le 8 décembre 1768 à Brunswick. xviiiᵉ siècle. Actif à Brunswick. Allemand.
Sculpteur de portraits.

SCHORSTEIN Lucien de
Né à Paris. xixᵉ-xxᵉ siècles. Français.
Peintre de portraits, intérieurs, paysages urbains.
Il fut élève de l'École des Beaux-Arts de Paris, de Lefebvre, Tony Robert-Fleury, Luc Olivier Merson et de Raphaël Collin. Il fut membre de l'Association des *Peintres de la Femme.* Il figura, à Paris, au Salon de la Société Nationale des Beaux-Arts en 1911 et 1913. Il exposa également à partir de 1924 au Salon des Tuileries. Il prit part aussi à diverses expositions de province (mention honorable à Versailles en 1912).
Cet artiste compte de nombreux tableaux dans les collections parisiennes, à Saint-Pétersbourg, à Moscou, à Albany aux États-Unis.

SCHOSCHKIN Ivan. Voir **CHOCHKINE**

SCHOSSBERGER Klara, baronne
Née à Budapest. xxᵉ siècle. Hongroise.
Peintre de portraits, natures mortes.
Elle vivait et travaillait à Budapest.

SCHOSSEL Andras
Né à Dubnica. Mort en 1874. xixᵉ siècle. Hongrois.
Sculpteur.

SCHOT Conrad
xviᵉ siècle. Hollandais.
Peintre.
Élève de Antonis Mor vers 1549.
Ventes Publiques : Paris, 16 avr. 1917 : *Portrait d'un gentilhomme* : FRF 730 – Paris, 27 avr. 1928 : *Portrait de femme en buste*, attr. : FRF 5 000.

SCHOT Francina Louise, Mlle
Née en 1816. Morte en 1894. xixᵉ siècle. Hollandaise.
Peintre de natures mortes, fleurs et fruits.
Elle travaillait à Rotterdam vers 1840.
Ventes Publiques : Cologne, 22 mars 1985 : *Nature morte*, h/t (89,5x74) : DEM 30 000 – Amsterdam, 16 nov. 1988 : *Nature morte de roses, pavots, lilas, jasmin près d'une aiguière d'argent et d'un livre sur un vaisselier sculpté*, h/t (105x85) : NLG 20 700.

SCHOTANUS Petrus
xviiᵉ siècle. Hollandais.
Peintre de portraits, paysages, natures mortes.

Il était actif à Leeuwarden. Il a principalement peint des natures mortes.

Musées : Saint-Pétersbourg (Mus. de l'Ermitage) : *Portrait d'Henri l'Oiseleur.*

Ventes Publiques : Londres, 13 mai 1970 : *Nature morte, peint. en trompe-l'œil :* **GBP 920** – Cologne, 14 juin 1976 : *Nature morte, h/pan.* (60x83) : **DEM 11 000** – Londres, 6 juil. 1983 : *Nature morte, h/pan.* (64x47) : **GBP 4 000** – Amsterdam, 20 juin 1989 : *Vanitas avec un globe céleste, des livres, un sablier et des oiseaux morts sur un entablement, h/pan.* (82,7x58,7) : **NLG 41 400** – New York, 15 jan. 1993 : *Animaux de basse-cour, h/pan.* (58,4x78,7) : **USD 5 175** – Amsterdam, 6 mai 1993 : *Bécasses et autres gibiers à plumes avec un panier de légumes sur une table, h/pan.* (45,4x39,5) : **NLG 5 980.**

SCHOTANUS Piter
xviiᵉ siècle. Éc. flamande.
Peintre de genre, paysages, natures mortes.
Il travailla à Louvain. Il s'agit peut-être du même artiste que Pauwels Van Schoten de Leyde qui fut bourgeois de Delft en 1640 et y travaillait encore en 1667. On croit qu'il travailla surtout en amateur.

SCHOTANUS A STERRINGA Bernard
xviiiᵉ siècle. Actif en Frise. Hollandais.
Dessinateur.
Collabora à l'Atlas du Dr Matheus Broverius Van Niedek.

SCHOTEL Anthonie Pieter
Né en 1890. Mort en 1958. xxᵉ siècle. Hollandais.
Peintre de marines, marines portuaires, peintre à la gouache.

Ventes Publiques : Zurich, 7 nov. 1981 : *Paysage fluvial, Amsterdam, h/t* (80x100) : **CHF 4 800** – Amsterdam, 30 août 1988 : *Le port de Huizen, h/t* (40x40) : **NLG 1 495** – Amsterdam, 6 nov. 1990 : *Le Volendammer 27 avec Marken à l'arrière-plan, h/t* (78,5x68,5) : **NLG 8 050** – Amsterdam, 23 avr. 1991 : *Barques de pêche à Volendam, h/t* (77,5x98) : **NLG 5 980** – Amsterdam, 24 sep. 1992 : *Navigation dans un port au crépuscule 1929, h/toile d'emballage* (49x66) : **NLG 1 955** – Amsterdam, 21 avr. 1993 : *Temps gris, h/t* (67x91,5) : **NLG 3 450** ; *Embarcations dans le port de Dordrecht 1923, h/t* (81x100,5) : **NLG 4 600** – Amsterdam, 19 avr. 1994 : *Vue d'un port, h/t/pan.* (39x29) : **NLG 1 725** – Amsterdam, 21 avr. 1994 : *Barques amarrées dans le port de Stellendam 1920, h/t* (151x142) : **NLG 13 800** – Amsterdam, 6 nov. 1996 : *Navigation sur le Zuiderzee, h/t* (31x41) : **NLG 1 298** – Amsterdam, 19-20 fév. 1997 : *Halte de pêcheur dans le port de Volendam, h/t* (61x70,5) : **NLG 8 649** – Amsterdam, 2-3 juin 1997 : *Platbodem op de wal bij muiden, gche/pap.* (39x39) : **NLG 3 776.**

SCHOTEL Christina Petronella
Née le 26 février 1818 à Dordrecht. Morte le 7 juillet 1854 à Aardenberg. xixᵉ siècle. Hollandaise.
Peintre de natures mortes.
Elle fut l'élève de son père Jan Christianus Schotel.
Ventes Publiques : Amsterdam, 20 avr. 1993 : *Nature morte de gibier, h/t* (73x60) : **NLG 1 150.**

SCHOTEL Johan ou Johannes ou Jan Christianus
Né le 11 novembre 1787 à Dordrecht. Mort le 21 décembre 1838 à Dordrecht. xixᵉ siècle. Hollandais.
Peintre de paysages, marines, aquarelliste, graveur.
Il fut soldat puis élève de A. Meulemans et de M. Schonman. Il fit également des lithographies.
Il étudia la mer et ses multiples aspects avec une remarquable conscience. Ses ouvrages, de son vivant, furent fort recherchés.
Musées : Amsterdam : *Mer houleuse – Mer calme – Mer agitée – Vue d'une plage –* Hanovre : *Katwig –* Munich : *Marine –* Nancy : *Le petit mât –* Rotterdam : *Vue du fleuve sur la Mœrdyk –* Stuttgart : *Orage sur mer, près de la côte.*
Ventes Publiques : Paris, 1838 : *Navires voguant au grand large :* **FRF 1 025** – Paris, 1844 : *Tempête avec embarcations en détresse :* **FRF 4 150** – Paris, 1849 : *Marine :* **FRF 2 550** – Paris, 1850 : *Marine :* **FRF 3 250** ; *Marine :* **FRF 3 250** – Gand, 1856 : *Marine : mer houleuse couverte de nombreux bâtiments :* **FRF 4 000** – Paris, 1860 : *Vue de Flessingue :* **FRF 2 804** ; *Marine, dess. :* **FRF 323** – Paris, 1871 : *L'Entrée du port, mer agitée :* **FRF 1 187** – Bruxelles, 1873 : *Marine :* **FRF 3 600** – Paris, 1873 : *Marine :* **FRF 2 050** – Paris, 1876 : *Marine, côte de Hollande :* **FRF 1 620** – La Haye, 1889 : *Het Bossche Veld :* **FRF 430** –

Paris, 21 juin 1900 : *Le bateau pilote :* **FRF 105** – Paris, 20 fév. 1929 : *Port de pêche à marée basse, dess. :* **FRF 1 050** ; *Les barques de pêche, dess. :* **FRF 400** – Paris, 12 mars 1943 : *Bord de rivière avec embarcations, aquar. :* **FRF 1 200** – Paris, 1ᵉʳ mars 1950 : *Marine : mer houleuse, pl. et lav. :* **FRF 9 500** – Amsterdam, 13 mars 1951 : *Barques de pêcheurs :* **NLG 1 150** – Amsterdam, 8 fév. 1966 : *Bord de mer :* **NLG 4 200** – Dordrecht, 25 nov. 1969 : *Scène de port :* **NLG 12 000** – Dordrecht, 15 juin 1971 : *Marine :* **NLG 15 000** – Londres, 27 juil. 1973 : *Scène d'estuaire :* **GNS 1 800** – Londres, 12 juin 1974 : *Bateaux au large de la côte :* **GBP 4 500** – Amsterdam, 27 avr. 1976 : *Le départ des pêcheurs, h/pan.* (65x83) : **NLG 37 000** – Amsterdam, 26 mai 1976 : *Voiliers au large de la côte, aquar.* (24,5x41) : **NLG 4 200** – Amsterdam, 27 nov 1979 : *Marine, h/pan.* (65x87) : **NLG 26 000** – Amsterdam, 14 mars 1983 : *Scène de bord de mer, h/pan.* (37,5x50,7) : **NLG 20 000** – Amsterdam, 19 nov. 1985 : *Bateaux de pêche par forte mer, h/t* (71x93,5) : **NLG 22 000** – Amsterdam, 14 avr. 1986 : *Voiliers au large d'une jetée, h/pan.* (38x52,5) : **NLG 16 000** – Amsterdam, 16 nov. 1988 : *Frégate amenant ses voiles au large de la jetée, encre et aquar./pap.* (60,5x77) : **NLG 4 370** – Amsterdam, 28 fév. 1989 : *Deux-mâts en détresse au large d'une jetée 1826, encre et aquar./pap.* (63x96) : **NLG 1 495** – Amsterdam, 2 mai 1990 : *Pêcheurs halant leur bateau sur la grève, h/pan.* (47,4x63,9) : **NLG 36 800** – Amsterdam, 30 oct. 1990 : *Littoral avec des barques à l'ancrage et des pêcheurs sur la côte, h/pan.* (38,5x51,5) – Londres, 21 juin 1991 : *Paysage côtier avec des voiliers approchant de la côte, h/t* (64,5x86) : **GBP 13 200** – Amsterdam, 17 sep. 1991 : *Bateau transbordeur se dirigeant vers un deux-mâts dans une mer agitée, h/t* (46,5x61,5) : **NLG 8 050** – Amsterdam, 30 oct. 1991 : *La galiote Johanna navigant par mer agitée au large d'une jetée avec d'autres embarcations au lointain, h/t* (85x126) : **NLG 34 500** – Heidelberg, 3 avr. 1993 : *Scène de port avec des voiliers, lav. sépia* (18,1x30,2) : **DEM 1 300** – Amsterdam, 20 avr. 1993 : *Vaisseaux sur la Merwede près de Dordrecht, h/t* (70,5x93) : **NLG 98 900** – Londres, 19 nov. 1993 : *Voiliers amarrés à une jetée dans un estuaire avec des frégates au large par mer calme, h/t* (124,5x165,4) : **GBP 74 100** – Amsterdam, 7 nov. 1995 : *Navigation dans un estuaire, h/t* (81,5x110) : **NLG 103 840** – New York, 10 jan. 1996 : *Combat naval entre des bâtiments de guerre anglais et hollandais, encre et lav. avec reh. de blanc* (44,5x63,5) : **USD 2 760** – Amsterdam, 27 oct. 1997 : *Littoral avec des bateaux amarrés, h/pan.* (38x51,5) : **NLG 21 240.**

SCHOTEL Petrus Jan ou Johannes
Né le 19 août 1808 à Dordrecht. Mort le 23 juillet 1865 à Dresde. xixᵉ siècle. Hollandais.
Peintre et graveur et lithographe.
Élève et imitateur de son père Jan Christianus. Il fut professeur à l'École de Navigation de Medemblyk et s'établit en 1856 à Düsseldorf. Figura aux expositions de Paris, mention honorable en 1863.

Musées : Amsterdam : *Eau agitée – Vue de l'écluse dite Willemsluis près d'Amsterdam – L'escadre commandée par le prince Henri des Pays-Bas en rade de Flessingue – L'escadre du prince Henri des Pays-Bas –* Anvers : *Marine –* Hanovre : *Naufrage –* Kaliningrad, ancien. Königsberg : *Naufrage d'un navire marchand –* Mayence : *Mer houleuse.*
Ventes Publiques : Paris, 20 juin 1924 : *Marine, encre de Chine :* **FRF 240** – Paris, 10 juin 1926 : *Coup de vent en mer, pl. et lav. :* **FRF 720** – Paris, 6 juin 1947 : *Marine :* **FRF 3 500** – Dordrecht, 6 juin 1967 : *Voiliers ancrés au port :* **NLG 4 600** – Londres, 15 nov. 1968 : *Bateaux de pêche par gros temps :* **GNS 500** – Londres, 14 juin 1972 : *Marine :* **GBP 700** – Amsterdam, 29 oct 1979 : *Voiliers en mer, craie noire et lav.* (30,4x49,6) : **NLG 5 000** – Brême, 28 mars 1981 : *Frégates et voiliers par forte mer, h/t* (93,5x122) : **DEM 18 000** – Paris, 1ᵉʳ juil. 1987 : *Combats navals, pl. et lav., deux dess.* (chaque 22,2x36) : **FRF 17 500** – Amsterdam, 10 fév. 1988 : *Pêcheurs dans un canot à rames et autres embarcations, par temps calme l'été, h/pan.* (10x13,5) : **NLG 4 830** – Berne, 26 oct. 1988 : *Mer démontée sur une côte rocheuse, h/t* (79x100) : **CHF 7 000** – Amsterdam, 23 avr. 1991 : *Pêcheurs sur la plage, h/t* (35x49) : **NLG 9 200** – Amsterdam, 14-15 avr. 1992 : *Navigation de voiliers sur la Zuiderzee, h/pan.* (26,5x36) : **NLG 8 050** – Londres, 17 mars 1993 : *Sauvetage en mer, h/t* (78x99) : **GBP 6 900** – Amsterdam, 20 avr. 1993 : *Paysage fluvial au clair de lune 1860, h/t* (19x25,5) : **NLG 4 140** – Amsterdam, 19 oct. 1993

Marin mettant une embarcation à la mer et un voilier au large 1857, h/t (67x87) : **NLG 27 600** – AMSTERDAM, 12 nov. 1996 : *Voiliers sur une mer heurtée*, cr., encre noire et lav. brun/craie noire (26,5x35,2) : **NLG 4 720** – LONDRES, 19 nov. 1997 : *Bateaux et frégates dans un estuaire*, h/t (69x87) : **GBP 18 975.**

SCHOTEN Floris Gerritsz Van. Voir SCHOOTEN

SCHOTEN Franciscus Van. Voir SCHOOTEN

SCHOTEN Pauwels Van. Voir l'article SCHOTANUS Piter

SCHOTIS Gottardo de. Voir SCOTTI

SCHOTIS Melchiorre de. Voir SCOTTI

SCHOTO. Voir SCOTO

SCHOTSMA G.
XVIIIe siècle. Hollandais.
Sculpteur sur bois.

SCHOTT
XVIIe siècle. Hongrois.
Graveur de reproductions.
Il travailla vers 1692 à Tyrnau.

SCHOTT Albert
Né en 1833 à Köflach. XIXe siècle. Actif à Graz. Autrichien.
Paysagiste.

SCHOTT August Ludwig Friedrich
Né le 16 mars 1811 à Giessen. Mort le 19 février 1843. XIXe siècle. Allemand.
Peintre d'histoire et dessinateur, graveur et lithographe.
Travailla d'abord avec Ducorée, puis fut élève de l'Institut Städel, à Francfort et de l'Académie de Munich. Il s'inspira du style d'Overbeck et de Steinle, dont il reproduisit plusieurs ouvrages en lithographie.
VENTES PUBLIQUES : BERNE, 25 oct 1979 : *Sainte Elisabeth donnant du pain aux pauvres* 1835, h/t (67,5x50) : **CHF 7 000.**

SCHOTT Bernard
XVIIIe siècle. Actif à Mayence vers 1780. Allemand.
Graveur.

SCHOTT Creszentia von
XVIIIe siècle. Active à Mannheim. Allemande.
Peintre et graveur amateur.
Elle fut l'élève de Ferd. Kobell vers 1790.

SCHOTT Erhard
Né en 1810 à Kiechlingsbergen. XIXe siècle. Allemand.
Lithographe.
Il étudiait en 1836 à Munich.

SCHOTT Ferdinand
Né le 23 août 1887 à Delsperg (Jura). XXe siècle. Suisse.
Peintre de paysages, animalier, graveur.
Il étudia à Munich avec Gröber et von Hayek et à Paris avec H. Martin.

SCHOTT J. Sigmund ou Schodt
XVIIe siècle. Actif entre 1690 et 1697. Allemand.
Graveur.

SCHOTT Johann ou Schot
XVIIe siècle. Actif à Frieberg en Hesse. Allemand.
Peintre.
Il était en 1632 maître à Cologne.

SCHOTT Karl Albert von
Né en 1840 à Stuttgart. Mort le 21 février 1911 à Stuttgart. XIXe-XXe siècles. Allemand.
Peintre de scènes de batailles, paysages.
Officier, il a participé aux campagnes de 1866 et 1870 et ne se consacra à la peinture qu'à partir de 1888.
MUSÉES : STUTTGART : *Bataille de Villiers.*

SCHOTT Max
XIXe siècle. Actif à la fin du XIXe siècle.
Peintre de figures.
VENTES PUBLIQUES : NEW YORK, 22 et 23 fév. 1907 : *Tête idéale* : **USD 210** – PARIS, 28 mai 1923 : *Tête de femme* : **FRF 150** – PARIS, 29 mai 1926 : *Souvenirs* : **FRF 285** – PARIS, 29 oct. 1948 : *Buste de femme* 1904 : **FRF 5 000** – NEW YORK, 24 jan. 1980 : *La tentatrice* 1907, h/t (53,5x42,5) : **USD 1 500.**

SCHOTT Philippe Charles
Né en 1886. Mort le 19 juin 1964. XXe siècle. Belge.

Peintre de paysages, intérieurs, natures mortes, graveur.

SCHOTT Rolf
Né en 1892 à Mayence. XXe siècle. Allemand.
Graveur, lithographe, écrivain.

SCHOTT Walter
Né le 18 septembre 1861 à Ilsenburg. XIXe-XXe siècles. Allemand.
Peintre de genre, sculpteur.
Il fut élève de Carl Dopmeyer et de F. Schaper.
Il a figuré aux expositions de Paris. Il obtint une médaille d'or en 1900 lors de l'Exposition universelle. Il vécut et travailla à Berlin. On lui doit à Berlin : une statue de *Frédéric Guillaume Ier* au château, une statue de *Guillaume II* à l'Académie des Beaux-Arts, un monument élevé à la mémoire de Guillaume d'Orange et d'autres œuvres dans les musées.
MUSÉES : BERLIN (Gal. Nat.) : *Joueuse de boules* – DÜSSELDORF : *Joueuse de boules.*

SCHOTTENBERGER Michael
XVIIIe siècle. Actif à Freistadt. Autrichien.
Peintre.

SCHÖTTLI Emanuel
Né le 22 octobre 1895 à Schaffhouse. Mort le 7 août 1926 à Bâle. XIXe-XXe siècles. Suisse.
Peintre de portraits, paysages.

SCHOTZ Benno
Né en 1891 à Arensbourg. XXe siècle. Britannique.
Sculpteur de figures.
Il se rendit à vingt ans à Glasgow et se consacra à la sculpture. Sa première œuvre, un buste de *Tolstoï*, date de 1917.
VENTES PUBLIQUES : LONDRES, 11 juin 1976 : *Nu assis* 1929, bronze (H. 28) : **GBP 380** – LONDRES, 23 nov. 1982 : *The boy bather* 1924-1925, bronze (H. 50,5) : **GBP 700** – ÉDIMBOURG, 30 avr. 1986 : *Cherna Schotz, la fille de l'artiste, à deux ans* 1932, bronze (H. 21,6) : **GBP 1 100** – LONDRES, 24 mai 1990 : *Femme se reposant* 1929, bronze (H. 29) : **GBP 2 090.**

SCHOU Karl Holger Jacob
Né le 9 mars 1870 à Copenhague. XXe siècle. Danois.
Peintre de figures, portraits, paysages, intérieurs, natures mortes.
Il fut élève de Malthe Engelsted et de Kristian Zahrtmann. Il vécut et travailla à Charlottenlund.
MUSÉES : COPENHAGUE – MALMÖ – OSLO – STOCKHOLM.
VENTES PUBLIQUES : COPENHAGUE, 5 avr. 1989 : *Maison rouge dans la neige*, h/t (40x58) : **DKK 5 000** – COPENHAGUE, 21 fév. 1990 : *Paysage avec un ruisseau sous les arbres*, h/t (47x65) : **DKK 5 500** – COPENHAGUE, 25-26 avr. 1990 : *Près des remparts de Saint-Paul* 1913, h/t (60x74) : **DKK 6 000.**

SCHOU Ludvig Abelin
Né le 11 janvier 1838 à Slagelse. Mort le 30 septembre 1867 à Florence. XIXe siècle. Danois.
Peintre de nus, figures, portraits.
Il était le frère de Peter Alfred. Il fut l'élève de N. Simonsen et de V. Marstrand. Il se rendit à Rome et y travailla de 1864 à 1867.
MUSÉES : COPENHAGUE.
VENTES PUBLIQUES : COPENHAGUE, 21 fév. 1990 : *Nu de dos debout avec un genou appuyé sur un banc*, h/t (95x62) : **DKK 42 000** – COPENHAGUE, 21 mai 1996 : *Portrait d'une jeune fille assise* 1863, h/t (30x25) : **DKK 6 600.**

SCHOU Peter Alfred
Né le 8 octobre 1844 à Copenhague. Mort le 21 novembre 1914 à Copenhague. XIXe-XXe siècles. Danois.
Peintre de figures, d'intérieurs, de natures mortes et de portraits.
Il était le frère de Ludwig Abelin et fut l'élève de l'Académie de Dresde de 1873 à 1874 et de Th. Chartran et L. Bonnat à Paris entre 1875 et 1880. Le Musée de Copenhague conserve de lui *Le peintre* et *Heure grave*, et l'Académie de cette même ville, dix-sept tableaux.

SCHOU Peter Johan
Né le 25 avril 1863 à Copenhague. Mort le 29 octobre 1934 à Copenhague. XIXe-XXe siècles. Danois.
Peintre de paysages, décorateur.

PSchou

SCHOU Sigund Sölver
Né le 30 juillet 1875. Mort en 1944. XXe siècle. Danois.
Peintre de paysages, décorateur.
Il fut élève des frères Gustave et Sophus Vermehren. Il vécut et travailla à Lynäs.
MUSÉES : COPENHAGUE – RIBE.
VENTES PUBLIQUES : LONDRES, 29 mars 1990 : *Idylle d'été* 1916, h/t (83,8x56,6) : **GBP 4 400** – COPENHAGUE, 29 août 1991 : *Jeux de lumière sur un fjord près de Lynaes*, h/t (36x46) : **DKK 5 000**.

SCHOU Sven Holger
Né le 10 juin 1877 à Copenhague. XXe siècle. Danois.
Peintre de paysages, animalier.
Il vécut et travailla à Havnö Enge près de Hadsund dans le Jutland.

SCHOUBERG Johannes Petrus
Né le 10 janvier 1798 à La Haye. Mort le 6 janvier 1864 à Utrecht. XIXe siècle. Hollandais.
Médailleur et graveur.

SCHOUBOE Henrik August
Né le 16 juin 1876 à Ringsted. XXe siècle. Danois.
Peintre de figures, portraits, intérieurs, paysages.
Il vécut et travailla à Copenhague.
MUSÉES : AABENRAA – AALBORG – COPENHAGUE (Mus. d'État) : *Avril* – RIBE.

SCHOUBOE Pablo
Né en 1874 à Ringsted. Mort en 1941 à Copenhague. XIXe-XXe siècles. Danois.
Peintre de paysages.
Il séjourna au Chili et au Brésil dans les années 1920.
VENTES PUBLIQUES : LONDRES, 29 mars 1990 : *L'allée dans le jardin* 1920, h/t (101,6x127) : **GBP 4 180** – COLOGNE, 23 mars 1990 : *Promenade dans la savane brésilienne*, h/t (68x53) : **DEM 2 200**.

SCHOUBRŒCK Pieter ou Schaubrœck, Schœbrœck, Schubruck, Schaubruck
Né vers 1570 à Hessheim (près de Frankenthal). Mort en 1607 à Frankenthal. XVIe siècle. Éc. flamande.
Peintre d'histoire, compositions mythologiques, paysages animés, paysages.
Il était fils du ministre protestant Niklas Schoubruck qui se réfugia à Frankenthal par suite des persécutions religieuses. Notre artiste fut dans cette ville élève de Gilles Coninxloo, il travailla à Nuremberg en 1597 et se maria à Frankenthal en 1598. Il fut le maître de Elsheimer pour la peinture de paysages.

PE-SCH. PE SCHVBRVCK
FRANKENTAL 1606
1603

MUSÉES : BRUNSWICK : *Saint Jean Baptiste prêchant* – COPENHAGUE : *Paysage* – DRESDE : *Combat des Amazones – Siège d'un fort* – SODOME et GOMORRHE – KASSEL : *Destruction de Troie – Tentation de saint Antoine* – VIENNE : *Incendie de Troie* – VIENNE (Harrach) : *Paysage avec citadelle*.
VENTES PUBLIQUES : LONDRES, 4-5 mai 1922 : *La Destruction de Troie* : **GBP 44** – PARIS, 12 déc. 1934 : *L'Attaque d'une ville fortifiée* : **FRF 4 200** – AMSTERDAM, 21 oct. 1949 : *Didon et Énée* : **NLG 2 900** – COPENHAGUE, 22 mars 1966 : *Paysage d'hiver avec patineurs* : **DKK 37 000** – NEW YORK, 17 mai 1972 : *Ville en hiver* : **USD 90 000** – LONDRES, 12 déc 1979 : *Été – Automne*, deux h/cuivre (20,5x28) : **GBP 66 000** – LONDRES, 23 juin 1982 : *L'incendie de Troie* 1605, h/cuivre (18x25,5) : **GBP 7 500** – LONDRES, 9 mars 1983 : *Nombreux personnages fuyant la ville de Troie en feu*, h/cuivre (26x30) : **GBP 3 800** – NEW YORK, 6 juin 1985 : *Paysage animé de nombreux personnages*, h/cuivre (46x78) : **USD 49 000** – LONDRES, 10 juil. 1987 : *Diane et Actéon dans un paysage boisé*, h/cuivre (32,4x54,3) : **GBP 18 000** – MONACO, 16 juin 1989 : *La Fuite de Troie*, h/cuivre (23,3x29,7) : **FRF 333 000** – NEW YORK, 31 janv. 1997 : *Paysage montagneux avec des voyageurs conversant sur un chemin*, h/cuivre (17,5x26,4) : **USD 19 550**.

SCHOUK Cornelis
Mort en 1675. XVIIe siècle. Actif à Rotterdam. Hollandais.
Peintre de genre.

SCHOUKHAEFF Basil. Voir CHOUKHAÏEFF

SCHOUKOVSKY P. V. Voir JOUKOVSKY

SCHOULER Willard C.
Né le 6 septembre 1852 à Arlington. XIXe siècle. Actif à Arlington dans le Massachusetts. Américain.
Peintre.
Élève de Day et de Rimmer. Il est représenté au Musée de Boston par un tableau qui représente les *Indiens de l'Arizona*.

SCHOULTZ Emma von. Voir SCHULZ

SCHOUMAN Aert
Né le 4 mars 1710 à Dordrecht. Mort le 7 mai 1792 à La Haye. XVIIIe siècle. Hollandais.
Peintre d'histoire, portraits, animaux, paysages animés, dessinateur, graveur.
Il fut élève de Adrien Van den Burg pendant huit ans. Il devint maître à La Haye en 1748 et vécut tantôt à Dordrecht, tantôt à La Haye ; il se fixa dans cette dernière ville en 1753. Il eut pour élèves Wouter Dam, Wouter Uiterlimming et Martinus Schouman.
Il peignit surtout des oiseaux dans la manière de Hondekœter et de Weeninx. Il a traité notamment plusieurs sujets tirés des métamorphoses d'Ovide. Il a fait quelques planches à la manière noire.

MUSÉES : AMSTERDAM (Mus. Impérial) : *Faisans dans les champs – Poulailler – Portrait de l'artiste* – DORDRECHT : *Deux portraits de l'artiste* – DORDRECHT (Mus. Van Gijn) : *Sagesse dans le temple de la Charité avec deux orphelins – Deux panneaux décoratifs avec des oiseaux* – EDAM (Église Saint-Nicolas) : *Portrait de J. Munnekemolen* – GLASGOW : *Poules et faucon* – LA HAYE : *Portraits de Jan Hudde Dedel – Th. Hoog – Jac. Van der Heim et Maria Aroudina Gevaerts – Allégorie : L'amour des arts n'épargne pas le zèle* – HERZOGENBUSCH : *Idylle d'amour* – MIDDELBURG : *Huis Van Bewaring – Portrait de l'artiste* – PARIS (Mus. des Arts Décoratifs) : *Canard* – SAINT-PÉTERSBOURG (Mus. de l'Ermitage) : *Intérieur avec jeune femme, qui fait prendre ses mesures pour des souliers* – UTRECHT : *Nature morte avec tête de veau*.
VENTES PUBLIQUES : PARIS, 1776 : *Paysage, figures et animaux*, dess. – PARIS, 1823 : *Famille de paysans et berger avec son troupeau dans une grande forêt*, dess. au bistre : **FRF 20** – PARIS, 7 déc. 1858 : *Jeune femme devant un miroir*, aquar. : **FRF 18** – LONDRES, 11 fév. 1911 : *Paon et canards* : **GBP 3** – PARIS, 5 et 6 mars 1920 : *Canard, pigeon, faisan et singe* : **FRF 3 700** – PARIS, 4 déc. 1925 : *Deux oiseaux perchés sur une branche*, aquar. : **FRF 400** – PARIS, 3 mars 1926 : *Étude de canard*, aquar. : **FRF 650** – PARIS, 26 fév. 1927 : *L'allée du jardin ; Le Départ du carrosse*, deux gches : **FRF 2 700** – PARIS, 4 mai 1928 : *La leçon de musique* : **FRF 1 750** – PARIS, 14 avr. 1937 : *Trois lévriers*, aquar. : **FRF 350** – PARIS, 26 et 27 mai 1941 : *Une pie*, gche : **FRF 950** – PARIS, 13 avr. 1942 : *Faisan doré, pintade et perroquet* : **FRF 10 500** – PARIS, 18 oct. 1946 : *Nymphe et satyre dans un paysage*, aquar. : **FRF 2 300** – PARIS, 7 déc. 1967 : *Volatiles dans un paysage* : **FRF 13 000** – LONDRES, 23 juin 1970 : *Volatiles*, gche : **GNS 320** – LONDRES, 21 mars 1973 : *Vue de Dordrecht*, aquar. : **GBP 1 500** – AMSTERDAM, 18 nov. 1980 : *Trois oiseaux sur une branche*, aquar. (24,8x16,8) : **NLG 4 200** – AMSTERDAM, 18 nov. 1981 : *Oiseau au plumage bleu* 1756, aquar. (36,7x25,2) : **NLG 5 000** – AMSTERDAM, 28 nov. 1985 : *Volatiles dans un paysage*, aquar. (13,4x18,6) : **NLG 6 600** – PARIS, 6 mars 1986 : *Perroquets*, aquar. (36x25,5) : **FRF 38 000** – PARIS, 24 fév. 1987 : *Deux oiseaux sur une branche* 1738, aquar. et gche (27,5x19) : **FRF 13 000** – PARIS, 9 mars 1988 : *Un perroquet et un paradisier sur une branche*, aquar. (36,5x25,5) : **FRF 28 000** – AMSTERDAM, 14 nov. 1988 : *Trois oiseaux sur une branche* 1779, craie noire (36,8x26,2) : **NLG 1 955** ; *Couple assis dans un intérieur l'homme tenant un chat et la femme une levrette* 1742, h/cuivre (19x14,5) : **FRF 38 000** – NEW YORK, 2 juin 1989 : *Perroquet et autres oiseaux exotiques dans un paysage*, h/t (133,5x141) : **USD 77 000** – PARIS, 26 juin 1989 : *Oiseaux d'ornement dans un parc, auprès d'une statue*, aquar. (28,8x17) : **FRF 38 000** – AMSTERDAM, 25 nov. 1991 : *Groseiller dans un paysage*, aquar. (36x24,6) : **NLG 5 750** – AMSTERDAM, 11 nov. 1992 : *Junon ordon-*

nant à Argus de garder Io 1738, h/t/cart. (87x84) : **NLG 14 950** – AMSTERDAM, 25 nov. 1992 : *Fileuse*, cr., aquar. et encre (20,2x16,9) : **NLG 8 625** – PARIS, 16 nov. 1993 : *Deux perroquets des Indes occidentales*, aquar. gchée (34x25) : **FRF 17 000** – AMSTERDAM, 17 nov. 1993 : *Chardonneret, mésange à longue queue et sittelle sur une branche avec Dordrecht au lointain*, aquar. et craie noire (24,3x16,8) : **NLG 8 280** – PARIS, 29 avr. 1994 : *Le perroquet amazone* 1755, aquar. (23,1x16,4) : **FRF 29 000** – NEW YORK, 19 mai 1994 : *Ibis avec des faisans et une corneille dans un paysage*, h/t (78,7x62,9) : **USD 16 100** – AMSTERDAM, 15 nov. 1995 : *Un merle à plastron et un canari sur une branche*, aquar. (41,8x26,7) : **NLG 4 720** – LONDRES, 3 juil. 1996 : *Cacatoès à crête jaune dans un paysage tropical*, aquar./craie noire (35,2x24,5) : **GBP 8 280**.

SCHOUMAN Cornelis
Né à Dordrecht. Mort avant le 15 juillet 1749. XVIIIe siècle. Hollandais.
Peintre.
Il travailla à Middelbourg où il fut maître en 1729. Il était le frère de Aert S.

SCHOUMAN Isaak
Né en 1798 ou 1801 à Dordrecht. XIXe siècle. Hollandais.
Peintre de scènes militaires, paysages, marines.
Fils de Martinus Schouman. Il fut professeur à l'Académie militaire de Breda en 1836.

VENTES PUBLIQUES : AMSTERDAM, 17 sep. 1991 : *Portrait d'une dame, debout, vêtue d'une robe bleue à corsage en dentelle blanche et tenant une rose avec des embarcations sur la Dordrecht au fond* 1852, h/t/cart. (106x84,5) : **NLG 3 450** – PARIS, 1er fév. 1996 : *Trois-mâts par gros temps*, h/pan. (35x44) : **FRF 17 000**.

SCHOUMAN Martinus
Né le 29 janvier 1770 à Dordrecht. Mort le 30 octobre 1848 à Breda. XVIIIe-XIXe siècles. Hollandais.
Peintre de sujets militaires, marines.
Il fut élève de M. Versteeg et de son oncle Aert Schouman.
Il montra un remarquable connaissance des navires et des différents aspects de la mer.
MUSÉES : AMSTERDAM : *La canonnière n° 2 saute devant la ville d'Anvers – La flotte hollandaise se rendant à Boulogne en 1809 – Bombardement d'Alger* 1816 – *Expédition de Palembourg* 1821.
VENTES PUBLIQUES : PARIS, 1857 : *Mer agitée avec vaisseaux et canots à voile*, aquar. : **FRF 14** – PARIS, 1858 : *Marine*, dess. à la pl. et au bistre, lavé d'encre de Chine : **FRF 10** – PARIS, 19 mai 1927 : *Le Naufrage*, aquar. : **FRF 300** – LONDRES, 14 juin 1974 : *Paysage fluvial avec bateaux* : **GNS 3 400** – AMSTERDAM, 29 oct 1979 : *Bateaux en mer* 1793, aquar. et pl. (22x28,6) : **NLG 7 200** – AMSTERDAM, 24 avr 1979 : *Voiliers au large de Dordrecht*, h/pan. (68x84) : **NLG 34 000** – LONDRES, 26 nov. 1982 : *Voiliers en mer*, h/pan. (33x50,5) : **GBP 1 100** – NEW YORK, 21 oct. 1988 : *Voiliers par grosse mer*, h/t (71,7x95) : **USD 11 000** – AMSTERDAM, 16 nov. 1988 : *La frégate Dankbaarheid*, h/t (49x63) : **NLG 14 950** – AMSTERDAM, 10 avr. 1990 : *Deux-mâts hollandais et une autre embarcation par mer houleuse*, encre et aquar./pap. : **NLG 3 105** – AMSTERDAM, 20 avr. 1993 : *Marine*, h/t/pan. (29x38) : **NLG 3 450** – AMSTERDAM, 19 oct. 1993 : *Barque hollandaise à voile carrée et autres embarcations par mer houleuse au large de la côte*, h/t (72x92) : **NLG 8 625**.

SCHOUPPÉ Alfred de
Né le 23 décembre 1812 à Grabownica, en Pologne. Mort le 17 avril 1899 à Szczawnica. XIXe siècle. Polonais.
Paysagiste.
Fondateur de la Société d'encouragement des beaux arts de Varsovie.
MUSÉES : CRACOVIE : *Molo di Gaeta – Les ruines de Rabstine – Deux paysages* – LEMBERG : *Dix paysages* – VARSOVIE : *Les contrebandiers.*

SCHOUTE Gilbert ou Gysbert J. G. ou Schouten
XVIIIe siècle. Hollandais.
Dessinateur, graveur.
Actif à Amsterdam, il paraît avoir travaillé surtout pour les libraires. Il gravait au burin.

SCHOUTE Hubert ou Schouten
XVIIIe siècle. Actif à Amsterdam entre 1747 et 1775. Hollandais.

Dessinateur de paysages et graveur.

H. Sch Jc.

SCHOUTE Jan
XVIIIe siècle. Actif à Amsterdam au milieu du XVIIIe siècle. Hollandais.
Dessinateur et graveur au burin.

SCHOUTEN Gerrit Jan
Né le 8 octobre 1815 à Amsterdam. XIXe siècle. Hollandais.
Peintre de paysages.
Élève de L. Meyer. Après divers voyages il s'installa à Amsterdam en 1838.

SCHOUTEN Henri
Né en 1864 en Indonésie. Mort en 1927 à Gand. XIXe-XXe siècles. Belge.
Peintre d'animaux, paysages.

Henry Schouten

VENTES PUBLIQUES : BRUXELLES, 15 juin 1976 : *Basse-cour*, h/t (68x100) : **BEF 26 000** – BRUXELLES, 27 sept 1979 : *Bétail au pâturage*, h/t (66x100) : **BEF 44 000** – VIENNE, 16 nov. 1983 : *La Jeune Bergère*, h/t (76x58) : **ATS 50 000** – AMSTERDAM, 6 juin 1984 : *Volatiles au bord d'une mare*, h/t (73,5x97) : **NLG 4 000** – LONDRES, 9 oct. 1985 : *Trois chiens*, h/t mar./pan. (86,5x71) : **GBP 2 000** – COLOGNE, 15 oct. 1988 : *Poules à l'orée du bois*, h/t (96x132) : **DEM 5 000** – CHESTER, 20 juil. 1989 : *Les vieux amis*, h/t (49,5x74) : **GBP 1 650** – AMSTERDAM, 19 sep. 1989 : *Paysanne conduisant deux bœufs sur un chemin*, h/t (60,5x90) : **NLG 4 830** – AMSTERDAM, 2 mai 1990 : *Vaches se désaltérant au bord de la rivière*, h/t (61,5x91) : **NLG 6 900** – BRUXELLES, 12 juin 1990 : *Chevaux et vaches à l'abreuvoir*, h/t, une paire (chaque 50x75) : **BEF 90 000** – LONDRES, 15 jan. 1991 : *Chasseur avec ses setters anglais et gordon ; Chasseur avec ses setters anglais et irlandais*, h/t, une paire (chaque 81,2x63,5) : **GBP 2 860** – AMSTERDAM, 5-6 nov. 1991 : *Le chasseur*, h/t (80x60) : **NLG 5 980** – BRUXELLES, 7 oct. 1991 : *Vaches au bord de la rivière*, h/t (73x100) : **BEF 70 000** – CALAIS, 2 fév. 1992 : *Bredouille, il faut acheter du gibier*, h/pan. (43x53) : **FRF 26 000** – AMSTERDAM, 18 fév. 1992 : *Moutons et agneaux dans un paysage*, h/t (63x48,5) : **NLG 2 300** – AMSTERDAM, 22 avr. 1992 : *Souvenir d'Écosse : poneys Shetland et moutons dans un paysage* 1892, h/t (101x151) : **NLG 10 350** – LOKEREN, 10 oct. 1992 : *Paysage champêtre*, h/t (80x120) : **BEF 110 000** – LONDRES, 25 nov. 1992 : *Groupe de cavaliers arabes* 1899, h/t (69x99) : **GBP 8 800** – PARIS, 2 avr. 1993 : *Retour du labourage*, h/t (80x100) : **FRF 6 500** – LOKEREN, 11 mars 1995 : *Paysage de polder avec des vaches*, h/t (70x55,5) : **BEF 48 000** – NEW YORK, 16 fév. 1994 : *Les savetiers* 1895, h/t (66x55,9) : **USD 3 450** – LOKEREN, 10 déc. 1994 : *Vaches dans un paysage de polder*, h/t (65x84,5) : **BEF 40 000** – LOKEREN, 11 mars 1995 : *Vaches allant se désaltérer*, h/t (89x125) : **BEF 85 000** – LONDRES, 11 avr. 1995 : *Vieux amis*, h/t (59x72) : **GBP 4 140** – AMSTERDAM, 7 nov. 1995 : *Taureau dans un paysage* 1911, h/t (85x149) : **NLG 3 068** – AMSTERDAM, 16 avr. 1996 : *Les quatre saisons*, quatre h/t, ensemble de forme ovale (chaque 81x66,5) : **NLG 24 780** – NEW YORK, 11 avr. 1997 : *Trois setters*, h/t (80x59,7) : **USD 4 830**.

SCHOUTEN Henry M.
Né en 1791. Mort en 1835. XIXe siècle. Hollandais.
Peintre de genre, paysages, graveur.
Actif vers 1815, il a surtout réalisé des eaux-fortes.
VENTES PUBLIQUES : NEW YORK, 17 jan. 1996 : *La Bergerie*, h/t (50,8x79,4) : **USD 3 737**.

SCHOUTEN Hubert. Voir **SCHOUTE**

SCHOUTEN Hubert Pieter ou **Shoute**
Né en 1747 à Amsterdam. Mort en 1822 à Haarlem. XVIIIe-XIXe siècles. Hollandais.
Peintre.
Fils du graveur Hubert Schouten. Élève de Paul Van Liender et de Ploos Van Amstel. Il travailla avec son père Hubert Schouten, et dessina des vues de villes dans la manière de Jan Van der Heyden.
VENTES PUBLIQUES : PARIS, 26 juin 1891 : *Les ânes de la plage* : **FRF 260** – LONDRES, 14 déc. 1938 : *Scène de ville hollandaise*, dess. : **GBP 90** – PARIS, 18 avr. 1951 : *L'église ensoleillée*, aquar., attr. : **FRF 4 300** – AMSTERDAM, 3 avr. 1978 : *Vue de Harlem*, aquar. et pl. (14,5x20) : **NLG 4 200**.

SCHOUTETTEN Louis ou **Schouttetten**
Né en 1833 à Lille. Mort en 1907. XIXᵉ siècle. Français.
Peintre de fleurs et de genre et paysagiste.
Débuta au Salon de 1864. Obtint une mention honorable, en 1882, avec *Crépuscule*, aujourd'hui au Musée de Dunkerque.

SCHOUW Andreas
Né le 21 juillet 1791 à Copenhague. Mort le 12 septembre 1829 à Copenhague. XIXᵉ siècle. Danois.
Peintre de portraits.

SCHOUWENBERGH Johann Heinrich. Voir **SCHAW-BERG**

SCHOVAERTS Mathys ou **Mathieu** et **Pieter**. Voir **SCHOEVAERDTS**

SCHOVELIN Axel Thorsen
Né le 22 mars 1827 à Copenhague. Mort le 18 décembre 1893 à Copenhague. XIXᵉ siècle. Danois.
Peintre de paysages animés, paysages, paysages d'eau.
Il fut élève de l'Académie de Copenhague.
MUSÉES : AALBORG.
VENTES PUBLIQUES : COPENHAGUE, 21 sep. 1950 : *Paysage boisé* 1860 : **DKK 2 500** – LONDRES, 13 juin 1974 : *Paysage fluvial* : **GNS 280** – COPENHAGUE, 16 mars 1976 : *Paysage d'été 1889*, h/t (100x133) : **DKK 3 200** – LONDRES, 12 oct. 1984 : *Paysage boisé au ruisseau*, h/t (87x121,2) : **GBP 1 400** – COPENHAGUE, 18 avr. 1985 : *Paysage 1873*, h/t (91x134) : **DKK 26 000** – LONDRES, 24 mars 1988 : *Paysage boisé animé de personnages le long d'une rivière 1855*, h/t (98x125) : **GBP 7 700** – STOCKHOLM, 15 nov. 1988 : *Parc avec des bâtiments*, h. (34x52) : **SEK 12 000** – LONDRES, 16 mars 1989 : *Paysage boisé avec un cerf au bord d'un lac*, h/t (99x126) : **GBP 4 950** – STOCKHOLM, 19 avr. 1989 : *Parc avec un troupeau de cerfs 1869*, h/t (57x80) : **SEK 7 500** – LONDRES, 16 fév. 1990 : *Paysage boisé*, h/t (67x94) : **GBP 1 980** – COPENHAGUE, 21 fév. 1990 : *Vue de Heidelberg*, h/t (87x125) : **DKK 24 000** – STOCKHOLM, 16 mai 1990 : *Le parc de Dyrehaven*, h/t (57x80) : **SEK 8 500** – LONDRES, 27 oct. 1993 : *Vaste paysage boisé*, h/t (60,5x90) : **GBP 1 725** – LONDRES, 11 oct. 1995 : *Vaste paysage avec un cerf 1877*, h/t (62x94) : **GBP 1 495** – LONDRES, 13 mars 1997 : *Le Château de Heidelberg et ses jardins*, h/t (80x118,8) : **GBP 2 300**.

SCHOVITZ C. A.
XVIIIᵉ siècle. Actif vers 1758. Éc. de Bohême.
Graveur au burin.

SCHOW Joachim Godske
Né en 1776 à Copenhague. Mort le 25 août 1857 à Copenhague. XIXᵉ siècle. Danois.
Paysagiste.

SCHOXEN Carl
Né en 1841 en Norvège. Mort le 1ᵉʳ janvier 1876. XIXᵉ siècle. Norvégien.
Peintre.
Jeune artiste de grandes espérances, qui mourut avant d'avoir atteint sa maturité artistique. Le Musée d'Oslo conserve de lui : *Plage au bord du fjord d'Oslo.*

C Schöyen 75

SCHOY Johann Jacob ou **Shoy**
Né en 1686 à Marbourg. Mort en 1733 à Graz. XVIIIᵉ siècle. Actif à Graz. Autrichien.
Sculpteur.
Il fut le sculpteur le plus connu de Styrie pendant le premier tiers du XVIIIᵉ siècle. Après avoir subi l'influence de l'Italie, il réussit à se constituer un style personnel. Son œuvre est surtout d'inspiration religieuse et se trouve répartie entre les différentes églises de Graz.

SCHÖYEN Carl
Né en 1848 à Odalen. Mort en 1875. XIXᵉ siècle. Norvégien.
Peintre de marines.
Élève de Hans Gude. La Galerie Nationale d'Oslo conserve une œuvre de lui.

SCHOYERER Josef
Né le 7 mars 1844 à Berching. Mort le 12 juillet 1923 à Munich (Bavière). XIXᵉ-XXᵉ siècles. Allemand.
Peintre de paysages.
Il fut élève de Charles Miller.
VENTES PUBLIQUES : MUNICH, 24 mai 1974 : *Paysage fluvial* :

DEM 4 000 – NEW YORK, 7 oct. 1977 : *Wiesbachhorn, Tyrol 1883*, h/t (75,5x101) : **USD 1 900** – ZURICH, 16 mai 1980 : *Vue de Lauterbrunnen et le massif de la Jungfrau*, h/t (70x54) : **CHF 15 500** – VIENNE, 19 juin 1985 : *Paysage du Tyrol*, h/t (43x61) : **ATS 40 000** – MUNICH, 31 mai 1990 : *Paysage de montagne avec des paysans et un châlet 1874*, h/t (120x76) : **DEM 24 200** – MUNICH, 26-27 nov. 1991 : *Paysage de la région de Glonntal près de Grafing*, h/t (49,5x72,5) : **DEM 6 440** – AMSTERDAM, 19 oct. 1993 : *Torrent dans un paysage montagneux 1875*, h/t (62,5x73,5) : **NLG 7 130**.

SCHRADER Antonio
XIXᵉ siècle. Actif à Berlin entre 1811 et 1836. Allemand.
Paysagiste et peintre de marines.
Il était le père de Julius.

SCHRADER Bertha
Née le 11 juin 1845 à Memel. Morte le 11 mai 1920 à Dresde (Saxe). XIXᵉ-XXᵉ siècles. Allemande.
Peintre de paysages, intérieurs, lithographe, graveur.
Elle a été l'élève de Paul Graeb et de Paul Baum. Elle gravait le bois.

SCHRADER C.
XIXᵉ siècle. Actif à Hanovre vers 1840. Allemand.
Lithographe.

SCHRADER C. A.
XVIIIᵉ siècle. Allemand.
Peintre.
Le château de Wernigerode possède de lui *Portrait de Ludwig Gunther Martini*, et celui d'Oranienbaum, près de Dessau, *Portrait de Juliana Sibylle Charlotte*, femme du duc Ferdinand de Wurtemberg.

SCHRADER C. F.
XVIIIᵉ siècle. Actif à Copenhague. Danois.
Peintre de portraits sur émail.
Le Musée des Beaux-Arts de Copenhague possède de lui un portrait miniature de *Christian VII de Danemark*.

SCHRADER Hans Jacob
XVIIIᵉ siècle. Actif à Copenhague entre 1751 et 1769. Danois.
Peintre sur émail et orfèvre.
Il a peint en 1751 et 1752 plusieurs portraits sur émail de *Frédéric V de Danemark*. Il travailla au Danemark entre 1760 et 1765 à la Manufacture L. Fournier. Le Musée de Brunswick possède de lui un buste de *Frédéric V de Danemark*, et celui de Weimar, une *Adoration des bergers*.

SCHRADER Heinrich
Né le 8 février 1876 à Eldagsen. XXᵉ siècle. Allemand.
Peintre de portraits, paysages.
Il vécut et travailla à Hanovre.

SCHRADER J. C.
Mort vers 1758. XVIIIᵉ siècle. Actif à Göttingen. Allemand.
Graveur au burin.
Il grava des portraits.

SCHRADER Julius Friedrich Anton
Né le 16 juin 1815 à Berlin. Mort le 16 février 1900 à Berlin. XIXᵉ siècle. Allemand.
Peintre d'histoire, scènes de genre, portraits, graveur.
Fils d'Antonio Schrader, il fut élève de l'Académie de Berlin puis de Schadow, à Düsseldorf. Il visita la France et la Hollande et se rendit en Italie en 1844. De retour à Berlin, il fut nommé membre de l'Académie en 1847 et l'année suivante il devint professeur. Il obtint une médaille d'or à Berlin en 1850 et en 1853, puis à Vienne en 1873 et à Paris, ainsi qu'une médaille de première classe en 1855 lors de l'Exposition Universelle.
MUSÉES : BERLIN (Gal. Nat.) : *Le consul Wagener* – *Hommage des villes de Berlin et de Cologne en 1415* – *Léopold von Ranke* – *Reddition de Calais* – *Départ de Charles Iᵉʳ et de sa famille* – *Esther devant Ahasver* – *Portrait de Léopold von Ranke* – BERLIN (Acad. des Beaux-Arts) : *Portrait du peintre Herbig* – BERNE : *Abdication d'Henri IV d'Allemagne en 1105* – COLOGNE (Wallr. Rich.) : *Cromwell au chevet de sa fille* – *Portraits de Wittgenstein, P. von Cornelius, Chr. Matzerath* – *L'artiste* – *D. Fischer* – *Oppenheim* – HANOVRE : *Dans l'église* – KALININGRAD, ancien. Königsberg : *La fille de Jephté avec ses compagnons de jeu* – LEIPZIG : *Frédéric II après la bataille de Kollin* – NEW YORK (Metropolitan) : *Alex. de Humboldt* – SCHWERIN : *La Vierge* – STUTTGART : *Le jeune Shakespeare accusé devant le juge de paix de braconnage.*
VENTES PUBLIQUES : COLOGNE, 21 avr. 1967 : *Portrait d'Alexandre von Humboldt* : **DEM 6 000** – LONDRES, 21 juil. 1976 : *Philippina*

Welser recevant Charles V 1862, h/t (104x129,5) : **GBP 3 000** – New York, 29 mai 1980 : *La reine Elisabeth I et son chancelier* 1870, h/t (157,5x123) : **USD 7 750** – Lucerne, 7 nov. 1985 : *La Vierge et l'Enfant endormi* 1858, h/t (110x78) : **CHF 9 000**.

SCHRADER Jurgen Gerhard
xviie-xviiie siècles. Allemand.
Sculpteur de monuments.
Il a sculpté plusieurs tombeaux au cimetière Saint-André à Hanovre entre 1689 et 1725.

SCHRADER Lorenz
Mort vers 1760. xviiie siècle. Allemand.
Peintre.
Il travailla en 1730 pour le baron Stosch à Rome.

SCHRADER Osias
xvie siècle. Actif à Osterwick. Allemand.
Peintre verrier.
Il travailla à Ratisbonne entre 1586 et 1594.

SCHRADER Romanus
xviiie siècle. Actif à Zerbst. Allemand.
Peintre.

SCHRADER Rudolf
Né le 2 décembre 1853 à Paddeim. xixe siècle. Allemand.
Peintre de figures, portraits, paysages.
Il travailla à Charlottenbourg.
Ventes Publiques : New York, 19 jan. 1995 : *Couture à côté de la fenêtre*, h/t (44,5x54) : **USD 1 725**.

SCHRADER-VELGEN Carl Hans
Né le 8 mars 1876 à Hanovre (Basse-Saxe). xxe siècle. Allemand.
Peintre de nus, natures mortes.
Il fut élève de P. Höcker et de Ludwig Herterich. Il vécut et travailla à Munich.
Musées : Munich (Nouvelle Gal.) : Plusieurs nus.
Ventes Publiques : Londres, 26 oct. 1977 : *Chemin sous-bois*, h/t (86x63) : **GBP 800** – Heilbronn, 4 avr. 1981 : *Le Retour du troupeau*, h/t (70x92) : **DEM 11 000** – Cologne, 20 oct. 1989 : *Nature morte avec une composition florale dans un vase*, h/t (70x58) : **DEM 4 400**.

SCHRADRE
Mort en 1785. xviiie siècle. Français.
Peintre.
Il réalisa surtout des paysages et des oiseaux à la Manufacture de Sèvres en 1773.

SCHRAEBELIN J.
xixe siècle. Actif à Francfort-sur-le-Main vers 1800. Allemand.
Graveur.
Élève de J. A. B. Nothnagel.

SCHRAEGLE Gustav Peter Franz
Né à Burgel (près d'Offenbach). Mort le 29 mars 1867. xixe siècle. Actif à Francfort-sur-le-Main. Allemand.
Peintre.
Élève de J. Grunewald, Fr. Keller et G. Igler. Le Musée Staedel de Francfort-sur-le-Main possède plusieurs de ses œuvres.

SCHRAG Julius
Né le 27 juillet 1864 à Nuremberg (Bavière). Mort en 1948. xixe-xxe siècles. Allemand.
Peintre, graveur.
Il fut élève de Johann Leonhard Raab, Wilhelm von Diez, W. von Lindenschmit et Heinrich Zugel.
Musées : Emden – Lubeck – Munich – Nuremberg.
Ventes Publiques : Munich, 30 mai 1979 : *Une rue de Stralsund* 1919, h/t (51x64) : **DEM 4 800**.

SCHRAG Karl
Né en 1912 à Karlsruhe (Bade-Wurtemberg). xxe siècle. Actif aux États-Unis. Allemand.
Peintre, graveur.
Il étudia la peinture à Genève et à Paris où il travailla avec Roger Bissière. Il vint à New York en 1938 et étudia la gravure à l'Art Students League. C'est avec *L'Atelier 17* de S. W. Hayter qu'il établit sa réputation de graveur. Il deviendra directeur de cet atelier en 1950. Il a enseigné au Brooklyn College et à la Cooper Union.
Il montra une première exposition personnelle à la Smithsonian Institution. Une exposition rétrospective de son œuvre a été organisée par l'American Federation of Arts.

Tout d'abord tourné vers la réalité dans la nature, Schrag développe ses thèmes sur le mode tachiste. Son dessin est à la fois oriental par sa sobriété et expressionniste par sa vigueur. Combinée à une palette éclatante, sa calligraphie reflète une vision turbulente et heureuse de la nature.

Karl Schrag

Ventes Publiques : New York, 26 juin 1985 : *Ciel rouge*, aquar., past. et gche (66,6x98,2) : **USD 1 900**.

SCHRAG Martha
Née le 29 août 1870 à Borna (près de Leipzig, Saxe). xxe siècle. Allemande.
Peintre, graveur.
Elle fut élève de Weiszgerber et Adolf Höfer. Elle vécut et travailla à Borna.

SCHRAGE Jakob ou Schragen ou Schrager
xviie siècle. Actif à Dantzig. Allemand.
Peintre.

SCHRAID Georg Adam
Né en 1729 à Darmstadt. Mort en septembre 1786 à Francfort-sur-le-Main. xviiie siècle. Allemand.
Peintre.
Élève de Joh. Chr. Fiedler. Le *Römer* de Francfort-sur-le-Main possédait de lui une *Allégorie du Printemps* (1776).

SCHRAID Wilhelm
xixe siècle. Actif à Cassel vers 1828. Allemand.
Peintre.
Le Château de Wilhelmshöhe près de Cassel possède plusieurs de ses œuvres.

SCHRAM Alois Hans ou Schramm
Né le 20 août 1864 à Vienne. Mort le 8 avril 1919 à Vienne. xixe-xxe siècles. Autrichien.
Peintre d'histoire, genre, figures, nus, portraits, sculpteur.
Il fut élève de l'Académie des Beaux-Arts de Vienne. Il obtint une médaille d'argent à Vienne en 1892. Il a, avec Léopold Burger, décoré le Palais Fränkel. On lui doit également les *Bienfaits de la Paix*, dans l'escalier du Parlement de Vienne, une *Apothéose de la Maison des Habsbourg* à la nouvelle Hofburg.
Musées : Vienne (Mus. mun.) : *Hommage des enfants à la porte du château*.
Ventes Publiques : Cologne, 25 nov. 1976 : *Jeune femme au chapeau à plumes*, h/t mar./cart. (54x44) : **DEM 1 700** – Londres, 18 juin 1980 : *Jeunes fille jouant aux cartes sur une terrasse* 1897, h/t (93,5x138) : **GBP 3 500** – Vienne, 17 fév. 1981 : *Musique de chambre*, h/t (100x60) : **ATS 45 000** – Londres, 23 fév. 1983 : *Japonaises florissant la chapelle du Bouddha*, h/t (84x98,5) : **GBP 2 000** – Londres, 20 mars 1985 : *Scène de plage*, h/t (44x82) : **GBP 9 200** – Londres, 26 nov. 1986 : *Marchands ambulants à Palerme avec vue du Monte Pellegrino* 1890, h/t (140x110,5) : **GBP 9 000** – Londres, 30 mars 1990 : *Une décision difficile* 1893, h/t (99,6x99,6) : **GBP 14 300** – Londres, 19 juin 1991 : *Moment mélancolique au bord d'un lac* 1904, h/t (59x38,5) : **GBP 7 700** – New York, 29 sep. 1993 : *Nu*, h/pan. (38,7x29,2) : **USD 2 070** – New York, 23 mai 1997 : *Concours de tir hollandais* 1887, h/t (64,1x101,6) : **USD 27 600** – Londres, 11 juin 1997 : *Scène champêtre* 1905, h/t (108x125) : **GBP 10 120**.

SCHRAM Anton. Voir HANNOTIN

SCHRAM Georg
Né le 4 avril 1679 à Mährenk. Mort le 13 juin 1720 à Ratisbonne. xviiie siècle. Allemand.
Ébéniste.
Il a exécuté les meubles de l'église Saint-Paul à Ratisbonne.

SCHRAM Gustav
Né en 1851 à Vienne. xixe siècle. Actif à Clausen. Autrichien.
Paysagiste.

SCHRAM Konrad
xviie siècle. Actif vers 1683. Éc. bavaroise.
Graveur sur bois.

SCHRAMANN Burkhard ou Schrammann
xviie siècle. Actif à Salzbourg entre 1636 et 1674. Autrichien.
Peintre et dessinateur.
Il a surtout travaillé pour le monastère des Bénédictins de Saint-Pierre.

SCHRAMEK Anton Nikodemus
XVIIIᵉ siècle. Travaillait à Polna (Bohême) vers 1769. Autrichien.
Peintre.

SCHRAML Ignaz ou Schrammel
Né en 1762 à Wallern. Mort en 1846 à Wallern. XVIIIᵉ-XIXᵉ siècles. Autrichien.
Sculpteur et peintre.

SCHRAMM Alexander
Né en 1814. Mort en 1864. XIXᵉ siècle. Allemand.
Peintre de genre, portraits.
Il travailla à Berlin et à Stuttgart entre 1834 et 1848.
Musées : Adélaïde (Art Gal. of South Australia) : *Scène en Australie du sud* 1850 – Berlin (Mus. de la Marche) : *Société de musiciens sur les bords de la Sprée.*
Ventes Publiques : Paris, 8 nov. 1993 : *Femme au narghilé,* h/t (140x81) : FRF 70 000.

SCHRAMM Carl Christian
XVIIIᵉ siècle. Allemand.
Sans doute graveur au burin, dessinateur.
Il travailla vers 1730 à Dresde.

SCHRAMM Friedrich
XVᵉ-XVIᵉ siècles. Actif à Ratisbonne entre 1480 et 1515. Allemand.
Sculpteur.
Sa personnalité et les œuvres qu'on lui attribue restent assez contestées.

SCHRAMM J. Mat.
XVIIIᵉ siècle. Actif vers 1762. Autrichien.
Peintre.

SCHRAMM Johann Michael
Né le 8 décembre 1772 à Sulzbach. Mort le 6 janvier 1835 à Munich. XVIIIᵉ-XIXᵉ siècles. Allemand.
Miniaturiste, graveur et lithographe.
Il vint à Munich en 1793 et y produisit des gravures et des miniatures. De 1801 à 1804 il vint compléter ses études à l'Académie de Vienne puis retourna à Munich.

SCHRAMM Johann ou Johannes Heinrich
Né le 21 mai 1810 à Teschen. Mort en 1865 à Vienne. XIXᵉ siècle. Autrichien.
Peintre de portraits.
Docteur en philosophie, il fit des portraits au crayon de *Thorwaldsen, Mendelssohn, Grimm,* etc.

SCHRAMM Josef
Originaire de Saaz. XVIIIᵉ siècle. Éc. de Bohême.
Peintre.

SCHRAMM Lukas von
XVIIIᵉ siècle. Actif en Styrie. Allemand.
Peintre.
Il a peint des fresques dans l'église Mariatrost, près de Graz.

SCHRAMM Peter
Actif à Amsterdam. Hollandais.
Peintre.

SCHRAMM Viktor
Né le 19 mai 1865. Mort le 18 novembre 1929. XIXᵉ-XXᵉ siècles. Roumain.
Peintre de figures, portraits, illustrateur.
Il étudia à l'Académie des Beaux-Arts de Munich. Il vécut et travailla à Poplet, près d'Orsova.
Musées : Budapest (Mus. de la Guerre Hongrois) : *Vingt-six portraits d'officiers généraux hongrois* – Vienne (Mus. de l'Armée) : *Portrait de Pfanzer-Baltin.*
Ventes Publiques : Amsterdam, 28 fév. 1989 : *Jeune femme assise près de son chien dans un intérieur bourgeois et tenant des fleurs,* h/t (69x94) : NLG 2 070 – New York, 22 mai 1991 : *Portrait d'une fillette,* h/t (123,2x94,9) : USD 5 500.

SCHRAMM-ZITTAU Max Rudolph ou Rudolf
Né le 1ᵉʳ mars 1874 à Zittau (Saxe). Mort en novembre 1950 à Kronstadt (Russie). XXᵉ siècle. Allemand.
Peintre animalier.
Il travailla à Dresde, Carlsruhe et Munich. Il figura aux expositions de Paris, et obtint une médaille de bronze lors de l'Exposition universelle à Paris en 1900.

RUDOLF SCHRAMM-ZITTAU

Musées : Boston : *Basse-cour* – Dresde : *Volaille dans le poulailler* – Mayence : *Les pêcheurs* – Munich : *Dindon.*
Ventes Publiques : Vienne, 17 juin 1977 : *Paysage de printemps,* h/t (60x80) : ATS 20 000 – Londres, 20 avr 1979 : *La basse-cour,* h/pan. (16,5x34,2) : GBP 950 – Munich, 4 juin 1981 : *La Femme peintre* vers 1900, h/t (34,5x59,5) : DEM 5 600 – Cologne, 26 oct. 1984 : *Scène de rue, Dresde,* h/t (60x80) : DEM 13 000 – Londres, 27 fév. 1985 : *Canards dans un estuaire,* h/t (25,5x34) : GBP 1 700 – Cologne, 15 oct. 1988 : *Personnages dans les jardins royaux de Dresde,* h/t (80x110) : DEM 7 000 – Cologne, 15 juin 1989 : *Canards sortant de l'eau* 1943, h/pap. (14,5x24) : DEM 1 600 – Londres, 16 fév. 1990 : *Canards sur une rivière,* h/t (100,5x61) : GBP 3 520 – Munich, 1ᵉʳ-2 déc. 1992 : *Poulailler,* h/t (60x100) : DEM 3 450 – Munich, 22 juin 1993 : *La meute dans le chenil,* h/t (58x79) : DEM 7 475 – Amsterdam, 9 nov. 1993 : *Canards près d'une mare,* h/cart. (17x25,5) : NLG 1 610.

SCHRÄMMEL Erhard ou Schremmel
XVᵉ siècle. Actif à Ingolstadt. Allemand.
Peintre.
Il travailla à Nuremberg entre 1481 et 1490.

SCHRAMMEL Ignaz. Voir SCHRAML

SCHRANDTER Johann Paulus
XVIIᵉ siècle. Allemand.
Peintre.

SCHRANIL Wenzel ou Vaclav
Né en 1821 à Prague. XIXᵉ siècle. Autrichien.
Peintre de figures et de portraits.

SCHRANK Franz von Paula
Né le 21 août 1747 à Varnbach (près de Schärding). Mort le 12 décembre 1835 à Munich. XVIIIᵉ-XIXᵉ siècles. Allemand.
Peintre de genre, intérieurs, dessinateur.
Il faisait partie de la Compagnie de Jésus.
Musées : Cologne (Wallraf-Richartz) : *Intérieur avec famille.*

SCHRANZ Anton
Né en 1769. Mort en 1839. XIXᵉ siècle. Allemand.
Peintre de paysages, marines, aquarelliste, dessinateur.
Il s'est avec son fils Giovanni spécialisé dans la peinture de paysages et de marines, notamment de navigation dans le port de La Valette.
Ventes Publiques : Londres, 20 fév. 1976 : *Le pont de Malte,* h/t (37x56) : GBP 480 – Londres, 11 avr. 1980 : *La flotte de Nelson quittant Malte,* h/t (54,6x83,2) : GBP 5 500 – Londres, 26 juin 1981 : *Bateaux de guerre anglais ancrés à Port Mahon, Minorque,* h/t (40x62,8) : GBP 3 000 – Londres, 14 mars 1984 : *Vues des environs de Port-Mahon ; Minorque* vers 1800, h/t, une paire (46,5x87,5) : GBP 10 000 – Londres, 20 avr. 1990 : *Port Mahon à Minorque avec un bâtiment à deux ponts anglais à l'ancrage,* h/t (44,5x90,8) : GBP 24 200 – Londres, 30 mai 1990 : *Le port de La Valette à Malte,* h/t (28x46) : GBP 8 250 – Londres, 10 avr. 1991 : *Le Seringapatam à l'ancre dans le port de La Valette à Malte,* h/t (34x53) : GBP 13 750 – Londres, 8 avr. 1992 : *Entrée du vaisseau Hastings avec la Reine Douairière Adélaïde à son bord dans le port de La Valette en 1838,* h/t (58x84) : GBP 28 600 – Londres, 9 nov. 1994 : *Vue de Port Mahon à Minorque,* h/t (49x148) : GBP 10 925.

SCHRANZ Jean ou Giovanni ou Johann ou John
Né en 1794 à Minorque. Mort en 1882 à Malte. XIXᵉ siècle. Allemand.
Peintre de paysages, marines, aquarelliste, dessinateur.
Il s'est avec son père Anton spécialisé dans la peinture de paysages et de marines.
Ventes Publiques : Londres, 23 mars 1976 : *Vue du port de Malte,* aquar. et cr. (37,6x53,7) : GBP 220 – Londres, 13 mars 1980 : *Vue de Corfou,* aquar. et cr. (36,3x31,7) : GBP 600 – Londres, 17 mars 1982 : *Une frégate entrant dans le port de La Valette, Malte,* h/t (56x94,5) : GBP 1 700 – Londres, 11 juil. 1984 : *L'Arrivée de la reine Adélaïde à Malte en 1838,* h/t (56x94,9) : GBP 8 500 – Londres, 4 nov. 1987 : *Vue de La Valette après 1839,* aquar./traits de cr. (29,5x41) : GBP 1 700 – Londres, 24 juin 1988 : *Corfou vue du sud,* aquar. (26x46,4) : GBP 3 520 – Londres, 17 nov. 1989 : *Une frégate entrant dans le port de La Valette à Malte,* h/t (42,7x64,8) : GBP 15 400 – Londres, 30 mars 1990 : *Corfou,* cr. et aquar. (19,1x26,7) : GBP 2 200 – Londres, 9 fév. 1990 : *Entrée d'une frégate dans le port de La Valette avec des pêcheurs au premier plan,* h/t (23x32,2) : GBP 3 300 – Londres, 14 mars 1990 : *Entrée d'un vaisseau de guerre dans le port de La Valette 1866,* h/t

(43x68) : **GBP 15 400** – LONDRES, 4 oct. 1991 : *La baie de Galitsa vers le Palaion Frourion à Corfou*, aquar./pap. (12,8x19,6) : **GBP 1 430** – LONDRES, 22 nov. 1991 : *Bâtiment de guerre anglais et autres embarcations dans un coup de vent au large de La Valette à Malte* 1866, h/t (43,7x71,1) : **GBP 19 800** – LONDRES, 18 juin 1993 : *La citadelle à Corfou*, aquar./pap. (19x34,3) : **GBP 1 495** – LONDRES, 13 juil. 1994 : *Frégate et autres embarcations dans le port de La Valette*, h/t, une paire (chaque 39x61) : **GBP 35 600** – PARIS, 11 avr. 1995 : *Navires de guerre anglais dans le port de La Valette*, h/t (45x67,5) : **FRF 95 000** – LONDRES, 15 mars 1996 : *Le Trois-mâts Howe dans le grand port de La Valette à Malte*, h/t (46,5x71,7) : **GBP 26 450** – LONDRES, 30 mai 1996 : *Le Port de La Valette à Chypre avec un vaisseau de guerre battant pavillon britannique*, h/t (39x59) : **GBP 19 550** – LONDRES, 26 mars 1997 : *Flotte anglaise dans le port de La Valette, Malte*, h/t (46x72) : **GBP 24 150**.

SCHRANZ Josef
XVIII^e siècle. Autrichien.
Artiste.
Il travailla à St Johann de Pongau, près de Salzbourg.
VENTES PUBLIQUES : LONDRES, 20 juin 1985 : *Vue de la baie de Corfou*, aquar. et cr. (28,5x44) : **GBP 1 200** – LONDRES, 27 nov. 1986 : *La Corne d'Or, Constantinople*, aquar. et pl. (35x62,5) : **GBP 5 500** – LONDRES, 27 nov. 1987 : *Vues de Corfou*, aquar. et cr., une paire (17,7x26,6) : **GBP 2 200**.

SCHRANZHOFER Josef Anton
Né dans le Tyrol, originaire d'Innicheu. Mort vers 1770. XVIII^e siècle. Autrichien.
Sculpteur.

SCHRATT Ferdinand
XVIII^e siècle. Allemand.
Sculpteur.
Il a sculpté les statues de *Jupiter* et de *Mercure* pour la fontaine de Constance.

SCHRATTENBACH Ludwig, l'Ancien
XIX^e siècle. Actif à Vienne entre 1820 et 1832. Autrichien.
Peintre animalier.

SCHRATTENBACH Ludwig, le Jeune
Né en 1821. Mort le 21 novembre 1845. XIX^e siècle. Autrichien.
Peintre de paysages animés, paysages d'eau.
Il travaillait à Vienne.
VENTES PUBLIQUES : VIENNE, 10 fév. 1976 : *Le repos au bord de la rivière* 1844, h/t (53x66) : **ATS 10 000**.

SCHRATTENBACH Max
XIX^e siècle. Actif à Vienne vers 1848. Autrichien.
Paysagiste.

SCHRATZENSTALLER Georg Jacob ou Schrazenstaller
Né le 8 juillet 1767 à Nuremberg. Mort le 6 novembre 1795 à Nuremberg. XVIII^e siècle. Allemand.
Aquarelliste et graveur au burin.
Élève de J. G. Sturm et J. E. Ihle.

SCHRAUDOLPH Claudius von, l'Aîné
Né en 1813 à Oberstdorf. Mort le 13 novembre 1891 à Oberstdorf. XIX^e siècle. Allemand.
Peintre d'histoire, lithographe et dessinateur.
Frère cadet de Johann Schraudolph. Fut élève de l'Académie de Munich. Visita une partie de l'Europe et la Grèce. Étudia beaucoup l'art de la fresque en Italie. On voit de lui des fresques au couvent des Bénédictins de Deggendorf, en Bavière.

SCHRAUDOLPH Claudius von, le Jeune
Né le 4 février 1843 à Munich. Mort en 1891 à Stuttgart. XIX^e siècle. Allemand.
Peintre de genre, d'histoire et illustrateur.
Élève de son père Johann von Schraudolph, puis d'Anschutz et de Hiltensperger à l'Académie de Munich. Il visita l'Italie et la France, et devint directeur de l'École des Beaux-Arts de Stuttgart. Il a peint des fresques à l'exposition de Nuremberg en 1884. Le Musée de la place Saint-Jacques à Munich possède plusieurs de ses aquarelles.

SCHRAUDOLPH Johann
Né le 13 juin 1808 à Oberstdorf. Mort le 31 mai 1879 à Munich. XIX^e siècle. Allemand.
Peintre d'histoire et graveur.

Élève de Schotthauer et de Cornelius, à l'Académie de Munich. Visita Rome et à son retour, il fut nommé en 1849 professeur à l'Académie de Munich. Sa décoration de la cathédrale de Spire est considérée comme son chef-d'œuvre.
MUSÉES : BÂLE : *Annonciation* – *Deux anges dans les airs* – MUNICH : *Marie, Jésus et Jean* – *Sainte Agnès* – *Le Christ guérissant les malades* – *Le coup de filet de Pierre* – *Marie, Madeleine et Jean au Golgotha* – *Anges planant*, deux tableaux – *Vierge et Enfant Jésus* – *Ascension du Christ*.
VENTES PUBLIQUES : BERNE, 4 mai 1985 : *La Nativité*, h/cart. (22,5x28) : **CHF 7 000**.

SCHRAUDOLPH Matthias
Né le 24 février 1817 à Oberstdorf. Mort le 17 janvier 1863 à Metten. XIX^e siècle. Allemand.
Peintre d'histoire.
Élève de son frère Johann. Il entra au monastère des Bénédictins de Metten. L'église abbatiale de Metten possède de lui un chemin de croix avec quatorze stations.

SCHRAUDOLPH Robert
Né le 1^er août 1887 à Sonthofen. XX^e siècle. Allemand.
Peintre de figures, portraits, paysages.
Il fut élève de Gabriel von Hackl et Carl von Marr.

SCHRAUTH Johannes
XVIII^e siècle. Allemand.
Sculpteur sur bois.

SCHRAYHAUEN
Originaire de Leipzig. XVIII^e siècle. Allemand.
Peintre.
Le château d'Arnstadt conserve de lui une *Nature morte*.

SCHRAZENSTALLER Georg Jacob. Voir SCHRATZENSTALLER

SCHRECK Carl Friedrich
XIX^e siècle. Actif à Berlin. Allemand.
Peintre de genre et de portraits.
Il était en 1836 élève de W. Hensel.

SCHRECK Joseph von
XVIII^e siècle. Actif à Laufen. Allemand.
Peintre.
Le Musée germanique de Nuremberg expose de cet artiste un portrait de *Joh. Martin L. B. v. Voelderndorff*.

SCHRECK Konrad ou Kurt
Mort en 1580 à Berlin. XVI^e siècle. Actif à Berlin. Allemand.
Peintre, orfèvre et médailleur.
Il travailla pour le prince électeur Joachim II.

SCHRECK Michael. Voir SCHRÖCK

SCHRECKENFUCHS Wolfgang
Originaire de Salzbourg. Mort en 1603 à Willenberg. XVI^e siècle. Autrichien.
Graveur et sculpteur de portraits.
Il travailla pour les châteaux saxons d'Annaburg, de Torgau et de Grimma.

SCHREDER Marianne
Née le 27 mai 1871 à Baden (près de Vienne). XX^e siècle. Autrichienne.
Peintre, graveur.

SCHREFL Anna Edle von
Née en 1768. XVIII^e siècle. Active à Ofen. Autrichienne.
Graveur au burin.
Élève de J. Schmutzer.

SCHREGARDUS Adrianus
Originaire d'Amsterdam. XVIII^e siècle. Hollandais.
Peintre de portraits et peut-être aquafortiste.
Élève de J. M. Quinckhard à La Haye en 1767. Il travaillait à Naarden en 1776.

SCHREGEL Bernard ou Bernardus Petrus
Né le 17 mai 1870 à La Haye. Mort en 1956. XX^e siècle. Hollandais.
Peintre de paysages.
Il fut élève de Fr. Jansen et de Jan Vrolijk. Plusieurs de ses tableaux sont la propriété de la reine des Pays-Bas.
MUSÉES : LA HAYE (Mus. Mesdag).
VENTES PUBLIQUES : AMSTERDAM, 30 aoû. 1988 : *Paysan avec une brouette chargée près d'un hangar*, h/t (100x60) : **NLG 2 070** – AMSTERDAM, 5 juin 1990 : *Sabots devant la porte de la ferme*, h/t

(45x60) : **NLG 1 265** – Amsterdam, 11 sep. 1990 : *Une chèvre dans une cour de ferme en été*, h/t (68,5x51) : **NLG 1 150** – Amsterdam, 3 nov. 1992 : *Paysanne et ses vaches dans un polder*, h/t (22,5x34) : **NLG 2 070** – Amsterdam, 20 avr. 1993 : *Femme et enfant sur un sentier*, h/cart. (19x28) : **NLG 1 150.**

SCHREGEN Hans
xv^e siècle. Actif à Ulm vers 1498. Allemand.
Peintre verrier.

SCHREIB Werner
Né en 1925 à Berlin. xx^e siècle. Allemand.
Graveur, peintre.
Il fut élève de plusieurs écoles d'Arts et Métiers, puis surtout de S. W. Hayter, dans son *Atelier 17*, à Paris.
En 1959, à la première Biennale des Jeunes de Paris, il obtient le Premier Grand Prix International d'Art Graphique. En 1959, encore, il a participé à la II^e Documenta de Cassel. En 1960, il a figuré à la XXX^e Biennale de Venise et à la II^e Biennale Internationale d'Art Graphique de Tokyo. Il a également montré ses œuvres dans plusieurs expositions personnelles.
Parti d'un graphisme descriptif minutieux jusqu'à l'obsession, qui peut rappeler Wols, il a simplifié l'inventaire de la réalité en un système de signes, à propos desquels il prononce à juste titre le terme sémantique ou l'expression de « gestes fondamentaux », se rencontrant avec les conclusions plastiques et graphiques de l'Italien Lattanzi, avec qui il expose depuis 1960. Il s'est d'abord fait connaître avec les *Dessins macabres de l'étonnant Monsieur Schreib*, en 1958.
Bibliogr. : B. Dorival, sous la direction de... : *Peintres contemporains*, Mazenod, Paris, 1964.
Ventes Publiques : Zurich, 18 nov. 1976 : *Paysage astronautique III*, techn. mixte/isor. (75x90) : **CHF 4 400.**

SCHREIBER, famille d'artistes
xvii^e-xviii^e siècles. Allemands.
Peintres sur faïence.
On cite parmi les membres de cette famille dont les membres travaillaient à Hanau : Johann Heinrich, mort le 22 avril 1727 à l'âge de 74 ans, Jesaias, actif entre 1702 et 1732, et Johann Nikolaus, actif entre 1704 et 1724.

SCHREIBER
Né à Hochdorf (canton de Lucerne). xvii^e siècle. Actif à la fin du xvii^e siècle. Suisse.
Sculpteur sur ivoire et graveur sur cuivre.
Il travailla à Lucerne entre 1690 et 1700. Il était l'oncle et fut le professeur de Jak. Frey l'Ancien.

SCHREIBER
xviii^e siècle. Allemand.
Paysagiste et peintre de genre.
Élève de J. S. Beck à Erfurt.

SCHREIBER Alfred
Né à Vienne. xix^e siècle. Autrichien.
Sculpteur.
Il fut l'élève de l'Académie de Vienne de 1853 à 1854, et il y exposa en 1860 et 1861.

SCHREIBER C.
xix^e siècle. Actif vers 1820. Allemand.
Lithographe.

SCHREIBER Charles Baptiste
Né à Paris. Mort en 1903. xix^e siècle. Français.
Peintre de genre, figures, portraits, intérieurs.
Il fut élève de Bonnat et de Brandon. Il débuta au Salon de Paris en 1868, et y obtint une mention honorable en 1901.
Musées : Reims : *Jeune Italienne tricotant.*
Ventes Publiques : Paris, 14-15 mai 1902 : *Un cardinal* : **FRF 240** – New York, 18-20 avr. 1906 : *Dominicains* : **USD 215** – New York, 21-22 jan. 1909 : *La leçon de musique* : **USD 185** – Londres, 2 nov. 1910 : *La répétition* : **GBP 17** – Londres, 18 fév. 1911 : *Le perroquet* ; *Le violoniste* : **GBP 38** – Paris, 17-19 nov. 1919 : *Un abbé jouant du violon* : **FRF 400** – Londres, 12 mai 1922 : *Médicament agréable* : **GBP 38** ; *Une lettre importante* : **GBP 45** – Londres, 14 nov. 1924 : *Jeu d'échecs* : **GBP 48** – Paris, 7 mars 1924 : *Moine lisant* : **FRF 680** – Paris, 6 mai 1925 : *Petite italienne à la cruche* : **FRF 300** – Paris, oct. 1945-Juillet 1946 : *La partie de cartes* : **FRF 8 000** – Paris, 7 nov. 1946 : *La fileuse italienne* 1876 : **FRF 4 300** – Paris, 25 oct. 1948 : *Odalisque* : **FRF 1 900** – Paris, 17 oct. 1949 : *Intérieur* : **FRF 600** – Paris, 1^er juin 1950 : *Les cardeurs de laine* 1875 : **FRF 9 000** – Londres, 12 fév. 1969 : *La pose* :

GBP 780 – Londres, 24 nov. 1976 : *Abbé à son chevalet*, h/pan. (22x16,5) : **GBP 800** – Londres, 20 avr. 1978 : *Le duo*, h/t (37x45) : **GBP 1 300** – Paris, 27 juin 1979 : *Joueurs de dames, à Alger* 1884, h/t (50x65) : **FRF 10 000** – Los Angeles, 22 juin 1981 : *Jeune fille à la fontaine*, h/pan. (28x17,5) : **USD 1 800** – Vienne, 14 sep. 1983 : *Le Curé et son chien*, h/pan. (23x17) : **ATS 45 000** – New York, 30 oct. 1985 : *La jeune musicienne* ; *La jeune couturière*, h/pan., une paire (14,6x8,9) : **USD 2 000** – New York, 17 jan. 1990 : *Le marché aux légumes à Rome* 1874, h/t (82x100,4) : **USD 8 800** – Paris, 12 oct. 1990 : *Scène d'intérieur : près de l'âtre*, h/t (35x27) : **FRF 35 000** – Amsterdam, 24 avr. 1991 : *Affaires internationales*, h/pan. (21,5x16) : **NLG 3 450** – Londres, 7 avr. 1993 : *Prêtre fumant sa pipe*, h/pan. (23x17) : **GBP 977** – Reims, 19 déc. 1993 : *Portrait de jeune femme à l'éventail*, h/pan. (24x18,5) : **FRF 8 000** – New York, 19 jan. 1995 : *Jeune fille à la fontaine*, h/pan. (27,3x17,8) : **USD 4 887.**

SCHREIBER Christian
xvii^e siècle. Allemand.
Peintre.
Élève de Gg. Christoph Eimmart l'Ancien à Ratisbonne. En 1652, il fut maître à Augsbourg.

SCHREIBER Conrad Peter
Né le 11 août 1816 à Furth. Mort le 19 février 1894 à Nuremberg. xix^e siècle. Allemand.
Peintre de paysages, graveur.
Il fut élève de Schirmer à Berlin, puis se perfectionna à Munich et en Italie.
Musées : Saint-Gall.
Ventes Publiques : Zurich, 25 nov. 1977 : *Vue de Capri*, h/t (65x144) : **CHF 4 500** – Zurich, 8 nov. 1980 : *Paysage d'Italie* 1841, gche (45x59) : **CHF 1 800** – Londres, 19 juin 1992 : *Le lac d'Averno avec le Vésube* 1856, h/t/cart. (40,7x52,1) : **GBP 3 850.**

SCHREIBER Friedrich Gottlob
Né le 19 mars 1809 à Mittweida. Mort le 21 juillet 1888 à Chemnitz. xix^e siècle. Allemand.
Peintre de genre, de portraits, de fleurs et paysagiste.
De 1841 à 1844, il fut élève de l'Académie de Dresde. L'Hôtel de Ville de Chemnitz conserve de lui les portraits du bourgmestre *Christian Friedr. Wehner*, de *Johann Friedrich Muller* et du président du Conseil municipal *Ang. Rewitzer*. Au Musée de la même ville se trouvent les portraits du recteur *Pomsel* et d'un inconnu.

SCHREIBER Friedrich Julius
Né le 9 avril 1837 à Mittweida. Mort le 11 mai 1890 à Chemnitz. xix^e siècle. Allemand.
Peintre.
Élève de son oncle Friedrich Gottlob et de l'Académie de Dresde de 1852 à 1858. Il subit l'influence de L. Richter.

SCHREIBER Gabriel
xvi^e siècle. Actif à Lauda. Allemand.
Sculpteur de portraits.

SCHREIBER Georges
Né en 1904 à Bruxelles. Mort en 1977. xx^e siècle. Actif aux États-Unis. Belge.
Peintre de scènes de genre, portraits, paysages animés, marines.
Il a étudié à l'École des Arts et Métiers d'Erbelfeld en Allemagne. Il s'installa aux États-Unis.
Il a exposé au Salon des Indépendants de Paris, puis, aux États-Unis, à la Fondation Carnegie de Pittsburgh.
Ce peintre, possédant un métier solide et nerveux, qui n'est pas sans rappeler un certain expressionnisme, traduit en symboles les forces de la nature.
Ventes Publiques : New York, 20 avr. 1944 : *Retour à la maison* : **USD 850** – Paris, 17 et 18 jan. 1945 : *La fin du jour*, dess. : **USD 1 300** – Paris, 12 déc. 1974 : *Cirque* : **USD 1 300** – Los Angeles, 15 oct 1979 : *Traffic jam at the theatre* 1945, aquar. (56x75,5) : **USD 1 700** – New York, 18 déc. 1991 : *Paysage avec un village* 1940, h/t (65,4x78,7) : **USD 1 980** – New York, 31 mars 1994 : *Portrait de Tom Benton* 1945, h/t (62,2x76,2) : **USD 11 500.**

SCHREIBER Georges L.
Né en 1866. Mort en 1943. xix^e-xx^e siècles. Actif aussi aux États-Unis. Français.
Peintre de scènes de genre, paysages.
Il est surtout connu aux Étas-Unis, où il vécut longtemps.
Bibliogr. : Gérald Schurr, in : *Les Petits Maîtres de la peinture*

1820-1920, valeur de demain, Les Éditions de l'Amateur, t. II, Paris, 1982.

VENTES PUBLIQUES : VIENNE, 17 mars 1981 : *Le Repos au bord de la route* 1891, h/t (64x90,5) : **ATS 28 000** – NEW YORK, 15 juin 1984 : *Nature morte à l'autoportrait* 1944, h/t (50,4x62,3) : **USD 2 300** – NEW YORK, 30 sep. 1988 : *À l'abri des bombardements* 1942, h/t (71,1x83,8) : **USD 6 600.**

SCHREIBER Grégoire
Né le 1er juin 1889 à Odessa. Mort le 26 janvier 1953 à Paris. XXe siècle. Actif depuis 1922 puis naturalisé en France. Russe.
Peintre, aquarelliste.
Il apprit l'aquarelle de Michel Papiche et se consacra dès lors uniquement à cette technique. Il a figuré, à Paris, aux Salons d'Automne, de l'École Française et d'hiver.
Il a surtout peint des paysages de l'Île-de-France, avec beaucoup de sensibilité.

SCHREIBER Guido
Né à Bad-Durrheim (Forêt-Noire). Mort le 13 mai 1886. XIXe siècle. Actif à Villingen. Allemand.
Peintre et illustrateur.
Autodidacte. On connaît de lui deux tableaux conservés dans des collections de Donaueschingen.

SCHREIBER Gustav Adolf
Né le 25 janvier 1889 à Brême. XXe siècle. Allemand.
Peintre.
Il fréquenta l'Académie de Beaux-Arts de Dresde.

SCHREIBER Hans
Né le 20 avril 1860 à Filehne. XIXe-XXe siècles. Allemand.
Peintre verrier.
Il vécut et travailla à Berlin.

SCHREIBER Hans
Né le 28 août 1894 à Hanau (Hesse). XXe siècle. Allemand.
Dessinateur.
Il vécut et travailla à Wuppertal-Elberfeld.

SCHREIBER Hans Georgi
XVIIIe siècle. Actif vers 1777. Suisse.
Peintre.

SCHREIBER Hans Sebastian. Voir RAMMINGER
SCHREIBER Henning
Mort le 13 octobre 1640 à Clausthal. XVIIe siècle. Allemand.
Graveur de médailles.

SCHREIBER Hermann
Né le 13 mai 1864 à Wald (près de Solingen, Ruhr). XIXe-XXe siècles. Allemand.
Peintre de paysages.
Il fut élève de Eugen Bracht.

SCHREIBER Jesaias. Voir l'article SCHREIBER, famille d'artistes
SCHREIBER Joachim
XVIIe siècle. Allemand.
Peintre.

SCHREIBER Johann von ou Schreibern
Né à la fin du XVIIIe siècle à Villach. XVIIIe-XIXe siècles. Allemand.
Peintre.
Il peignit des paysages, brossa des décors de théâtre. L'église Saint-Egyde à Klagenfurt possède de lui un *Couronnement de Marie.*

SCHREIBER Johann Georg
Né en 1676 à Spremberg. Mort le 31 juillet 1750 à Leipzig. XVIIIe siècle. Allemand.
Graveur au burin.
Il grava des vues de Leipzig et plusieurs cartes qui se trouvent au Musée municipal de Leipzig.

SCHREIBER Johann Heinrich. Voir l'article SCHREIBER, famille d'artistes
SCHREIBER Johann Leonhard
XVIIIe siècle. Allemand.
Stucateur.
Il a travaillé en 1735 au château de Blankenburg dans le Harz et en 1749 à l'église Saint-Jacques de Nordhausen.

SCHREIBER Johann Nikolaus. Voir l'article SCHREIBER, famille d'artistes
SCHREIBER Johannes
XVIIe siècle. Actif à Freising et depuis 1661 à Munich. Allemand.

Peintre d'histoire et de portraits.
Les Collections de la Ville de Munich conservent de lui le portrait de l'évêque *Albert Sigismund von Freising.*

SCHREIBER Johannes
Né le 4 juillet 1755 à Ulm. Mort le 17 décembre 1827 à Ulm. XVIIIe-XIXe siècles. Allemand.
Peintre de portraits, paysagiste et lithographe.
Le Musée de la ville d'Ulm possède les portraits de l'artiste, de sa femme et de sa fille et l'église de Geislingen celui de *Luther.*

SCHREIBER Joseph
Originaire d'Augsbourg. XVIIe siècle. Vivant à Bruck (Bavière) vers 1600. Allemand.
Peintre.

SCHREIBER Kirstan
Mort avant le 9 juillet 1420 à Dantzig. XVe siècle. Actif à Dantzig. Allemand.
Peintre.

SCHREIBER Lorenz
Originaire de Bâle. XVIIe siècle. Suisse.
Ébéniste et sculpteur.
Il fut bourgeois de Schaffhouse vers 1650. On lui doit le portail de la vieille maison des corporations à Schaffhouse.

SCHREIBER Matthias
XVIIe siècle. Actif à Weilheim. Allemand.
Peintre.

SCHREIBER Moritz
Originaire de Leipzig. Mort en 1556 à Leipzig. XVIe siècle. Allemand.
Peintre.
Cet artiste travailla pour le compte de la ville en collaboration avec Heinrich Schmidt de 1539 à 1556. Il semblerait, d'après les archives de la ville, que Schreiber était le chef de la collaboration.

SCHREIBER Otto Andreas
Né le 30 novembre 1907 à Deutsch Cekzin (Prusse). XXe siècle. Allemand.
Peintre, graveur.
Il fut élève de l'Académie de Breslau, de l'École industrielle de Düsseldorf et de l'Académie des Beaux-Arts de Königsberg en Prusse. Il vécut et travailla à Berlin.
Il subit l'influence de Munch et de Nolde. Ses œuvres sont devenues la propriété des Associations artistiques de Königsberg et de Berlin et de la ville de Hanovre.

SCHREIBER Paul
XIXe siècle. Actif à Vienne. Autrichien.
Graveur sur pierre.
Le Musée d'histoire de l'Art de Vienne possède un portrait du jeune empereur *François Joseph Ier*, dû à la main de cet artiste.

SCHREIBER Pius
Né en 1814 à Vienne. XIXe siècle. Autrichien.
Graveur.
Il fut élève de l'Académie à partir de 1830. Il exposa en 1836 et 1837.

SCHREIBER Richard
Né en 1904 à Hindenburg-sur-Oberschlesien. XXe siècle. Allemand.
Aquarelliste de personnages.
Il s'est formé à Berlin à partir de 1924, puis de 1928 à 1932 à Paris, où il fut élève d'Othon Friesz. Il vit et travaille depuis 1933 à Düsseldorf. Il a exposé dans son pays et à l'étranger, notamment en 1962 à l'exposition *Artistes de Düsseldorf* au musée des Beaux-Arts d'Ostende.
Habile dessinateur, il campe en aquarelle des personnages dans une manière stylisée.

SCHREIBER Wassily Pavlovitch ou Chreïber
Né en 1850. XIXe siècle. Russe.
Peintre décorateur.
Élève de l'Académie de Saint-Pétersbourg. Il fut à partir de 1888 professeur de peinture sur porcelaine à l'École de peinture de cette ville.

SCHREIBER Wentzeslaus
XVIIe siècle. Allemand.
Peintre.
Il était faïencier à la Manufacture de Hanau entre 1684 et 1690.

SCHREIBER Werner ou Schriewer
Né après 1711. XVIIIe siècle. Actif à Brême. Allemand.
Sculpteur.

SCHREIBER DE GRAHL Hannah
Née le 23 avril 1864 à Wufsdorf (Schleswig-Holstein). xixᵉ-xxᵉ siècles. Allemande.
Peintre de paysages, fleurs.
Elle fut élève de Karl Hagemeister. Elle vécut et travailla à Postdam.
Musées : Postdam : Deux œuvres.

SCHREIDER Jegor Jegorovitch ou Egor Egorovitch ou Chreïder
Né en 1844. xixᵉ siècle. Russe.
Paysagiste.
Élève de l'Académie de Saint-Pétersbourg. Il a continué ses études à Düsseldorf et à Paris chez Corot. Il a dirigé une école de peinture à Kharkof en Ukraine.

SCHREIER David. Voir SCHREYER

SCHREIER Ulrich
Né vers 1430. Mort vers 1490. xvᵉ siècle. Actif à Salzbourg. Autrichien.
Miniaturiste.
Il travailla depuis 1469 pour l'archevêque Bernhard von Rohr à Salzbourg. Il a illustré la Bible écrite par Erasme Stratter de 1469 et la Bible latine de 1472. L'art de la gravure a exercé une influence décisive sur ses miniatures.

SCHREINER Carl
Originaire de Dresde. xixᵉ siècle. Allemand.
Peintre.
Il était en 1824 professeur à la Manufacture de porcelaine de Meissen.

SCHREINER Carl Moritz
Né le 17 octobre 1889 à Barmen. xxᵉ siècle. Allemand.
Sculpteur.
Autodidacte. Il vécut et travailla à Düsseldorf.
On lui doit le monument de *Theodor Körner* à Barmen et un lion dans le stade de Düsseldorf.
Musées : Düsseldorf : *Un chat*, marbre – Elberfeld : *Un chat*, bronze.

SCHREINER Eduard
xixᵉ siècle. Actif à Munich. Allemand.
Dessinateur.
Il était le fils de Johann Georg.

SCHREINER Friedrich Wilhelm
Né en 1836 à Cologne. xixᵉ siècle. Actif à Düsseldorf. Allemand.
Paysagiste.
Élève de J. W. Lindlar.

SCHREINER Georg
xviᵉ-xviiᵉ siècles. Actif à Nordlingen à la fin du xviᵉ et au début du xviiᵉ siècle. Allemand.
Sculpteur.

SCHREINER Georg
Né en 1871 à Ratisbonne (Bavière). xxᵉ siècle. Allemand.
Sculpteur.
Il fut élève de Wilhelm von Rumann. Il a exécuté un nombre important de figures d'autels pour les églises de sa région. Il vécut et travailla à Munich.

SCHREINER Johann Baptist
Né le 19 décembre 1866 à Munich (Bavière). xixᵉ-xxᵉ siècles. Allemand.
Sculpteur, médailleur.
Il fut élève de Wilhelm von Rumann. Il résida à Cologne à partir de 1894.
Il a exécuté des figures sur le côté extérieur de la tour de l'Hôtel de Ville à Cologne, où se dresse également le monument élevé à la mémoire d'Adolf Kolping.

SCHREINER Johann Georg
Né en 1801 à Mergelstetten. Mort en 1859 à Munich. xixᵉ siècle. Allemand.
Dessinateur et lithographe.
Il a dessiné un portrait du jeune *Mörike* en 1825 et a lithographié les fresques de l'église de la Trinité à Munich (1837-41).

SCHREINER Johann Wilhelm
xviiiᵉ siècle. Actif à Lauingen. Allemand.
Peintre.

SCHREINER Joseph
xviiiᵉ siècle. Allemand.
Sculpteur.

SCHREINZER Karl August Matvejevitch
Né en 1819. Mort le 10 mai 1887 à Saint-Pétersbourg. xixᵉ siècle. Russe.
Miniaturiste.

SCHREITER Benjamin ou Schretter
xviiiᵉ siècle. Actif à Hengersberg. Allemand.
Sculpteur et stucateur.
Il a décoré plusieurs églises bavaroises.

SCHREITER Lorenz
xviiiᵉ siècle. Actif à Hengersberg. Allemand.
Stucateur.

SCHREITMULLER
Originaire de Souabe. xviiiᵉ siècle. Allemand.
Peintre de fleurs.
Il travailla à la Manufacture de porcelaine du château de Bruckberg, près d'Ansbach.

SCHREITMULLER August
Né le 2 octobre 1871 à Munich (Bavière). xixᵉ-xxᵉ siècles. Allemand.
Sculpteur.
Il était le fils de Johannes Daniel Schreitmuller. Il fut élève de Eberle et Robert Diez. Il vécut et travailla à Dresde. Il y fut professeur.
Il a exécuté des figures à l'Hôtel de Ville de Dresde et la fontaine de la Paix à Mittweida.
Musées : Bautzen – Dresde.

SCHREITMULLER Johannes Daniel
Né le 23 février 1842 à Bruckberg (près d'Ansbach). Mort le 30 mai 1885 à Genthin. xixᵉ siècle. Allemand.
Il était le père d'August. Il fut l'élève de A. Kreling et professeur à l'École des Beaux-Arts de Dresde. Il a travaillé pour le bâtiment de l'Académie à Munich.

SCHREITTER Zacharias
Né le 2 août 1737 à Vienne. Mort le 15 octobre 1821 à Vienne. xviiiᵉ-xixᵉ siècles. Autrichien.
Peintre de portraits.
Le Musée de la Résidence à Munich conserve de lui le portrait de *Joseph II.*

SCHREITTER VON SCHWARZENFELD Adolf Franz Christian
Né le 10 novembre 1854 à Oberleutensdorf (Bohême). Mort vers 1913. xixᵉ-xxᵉ siècles. Autrichien.
Peintre de genre, portraits.
D'abord officier, ensuite élève de Jakobides et de Diez, il travailla à Munich, Vienne et Graz.
Ventes Publiques : Hanovre, 29 sept 1979 : *Jeune paysanne jouant du trombone*, h/t (55x69) : DEM 6 500.

SCHREITTER VON SCHWARZENFELD Adolf, le Jeune
Né le 28 février 1885 au château de Tuchern (près de Cilli). xxᵉ siècle. Autrichien.
Peintre, graveur.
Il était le fils d'Adolf Franz Christian Schreitter von Schwarzenfeld. Il vécut et travailla à Prague.
Ventes Publiques : Londres, 20 oct. 1978 : *La bien-aimée du soldat*, h/t (71x52,5) : GBP 800.

SCHREIVOGEL. Voir SCHREYVOGEL

SCHREMMEL Erhard. Voir SCHRÄMMEL

SCHREMPF Veit
xviiiᵉ siècle. Actif à Stuttgart entre 1744 et 1773. Allemand.
Graveur d'armoiries et de monnaies.

SCHRENCK Hermann von
Né le 20 juin 1847 à Dorpat. Mort le 7 janvier 1897 à Bonn. xixᵉ siècle. Allemand.
Paysagiste et graveur.
Élève de Stan. von Kalckreuth.

SCHRENDER Bernhard
Mort le 13 octobre 1780 à Hoorn. xviiiᵉ siècle. Hollandais.
Graveur.
Il travailla pour Ploos Van Amstel.

SCHRENEL, orthographe erronée. Voir SCHREUEL

SCHRENER Wilhelm
Né le 28 septembre 1866 à Wesel. XIX^e-XX^e siècles. Allemand.
Peintre de genre.
Il passa sa jeunesse à Cologne. Il étudia le dessin à l'Académie des Beaux-Arts de Düsseldorf, puis travailla seul.
Il figura aux expositions de Paris, obtenant une mention honorable en 1900 lors de l'Exposition universelle.
Musées : Cologne : *Carnaval de Cologne.*

SCHRENK Jacob
Né en 1757. Mort le 22 janvier 1830 à Vienne. XVIII^e-XIX^e siècles. Autrichien.
Graveur au burin.

SCHRETER Zygmunt ou **Schretter**, pseudonyme de **Szreter**
Né en 1896 à Lodz. Mort en 1977. XX^e siècle. Actif depuis 1933 puis en 1960 naturalisé en France. Polonais.
Peintre de portraits, paysages, marines, natures mortes, fleurs.
Sur le chemin de la France, il fut surpris par la guerre à Berlin, où il resta. Il y fut élève de Corinth, de qui l'influence fut définitive sur son œuvre. À Paris, il fut lié avec les peintres d'Europe Centrale de l'École de Paris, Pougny, Kisling, Soutine, Segal, Kremègne, Kikoïne. L'État français a acquis plusieurs de ses œuvres.
Il montra ses œuvres pour la première fois à Lodz en 1927. Il ne figura qu'une fois dans une exposition à Berlin, en 1929. Il a participé à un grand nombre de Salons annuels de Paris, notamment aux Salons d'Automne, des Tuileries, etc., et à des expositions de groupe : Amsterdam, 1935 ; Paris, 1936 ; Bruxelles, 1937 ; Honfleur, 1939, etc.
Il a montré ses œuvres dans des expositions personnelles à Paris, Londres, Zurich, Helsinki, New York, Jérusalem, Tel-Aviv et dans les musées d'Israël.
Il a publié deux albums : *1er Festival Bach-Casals à Prades*, et *Le Désert du Néguev.*
Ventes Publiques : Paris, 8 avr. 1990 : *Nature morte*, h/t (38x46) : **FRF 10 000** – Paris, 14 avr. 1991 : *Le chemin de campagne*, h/t (54x73) : **FRF 13 000** – Tel-Aviv, 12 juin 1991 : *Personnage dans un paysage*, h/t (33x55) : **USD 1 100** – Paris, 17 juin 1991 : *Sous-bois*, h/cart. (38x55) : **FRF 4 500** – Paris, 17 mai 1992 : *Paysage*, h/t (50x65) : **FRF 5 000** – Paris, 24 mars 1996 : *Portrait d'Yvette Moch*, h/t (50x40) : **FRF 4 500.**

SCHRETTER
XIX^e-XX^e siècles.
Peintre de sujets militaires.
Ce peintre militaire est cité par le Art Prices Current.
Ventes Publiques : Londres, 15 juil. 1910 : *L'ancienne Garde Impériale Bavaroise ; Cavaliers* : **GBP 30.**

SCHRETTER Benjamin. Voir **SCHREITER**

SCHRETTER Josef
Né le 18 mars 1856 à Inzing dans le Tyrol. Mort le 18 mars 1909 à Innsbruck. XIX^e siècle. Autrichien.
Peintre.
De 1868 à 1872, il fut élève à l'École des Beaux-Arts d'Innsbruck chez F. Plattner. De 1874 à 1877 il étudia à l'Académie de Vienne avec Leop. K. Muller, K. von Blaas et H. Makart. De 1881 à 1886 il fit un voyage d'études avec son maître L. K. Muller en Italie et ensuite à Tunis. C'est à cette époque que remontent de nombreux paysages ou études de types italiens ou tunisiens. En 1891 il s'installa définitivement à Innsbruck. Il a acquis une certaine réputation pour la luminosité de ses pastels. La plupart de ses œuvres sont restées la propriété de sa famille. Les Musées d'Innsbruck et de Schwerin ne possèdent que quelques tableaux de lui.

SCHRETTHAUSER Hans Georg
XVIII^e siècle. Allemand.
Sculpteur sur bois.

SCHRETTINGER Willibald Martin
Né le 17 juin 1772 à Neumarkt. Mort le 12 avril 1851 à Munich. XVIII^e-XIX^e siècles. Allemand.
Écrivain, graveur et lithographe amateur.

SCHREUDER Bernhard
Mort le 13 octobre 1780 à Hoorn. XVIII^e siècle. Hollandais.
Graveur.
Il pratiqua la gravure en demi-teinte.

SCHREUDER VAN DE COOLVIJK Jan W. H. Voir **COOL-WIJK Jan**

SCHREUEL Albert Friedrich Carl
Né le 24 juin 1773 à Maestrich. Mort en 1853 à Dresde. XVIII^e-XIX^e siècles. Allemand.
Peintre.
D'abord officier, il vint à Berlin étudier la peinture et alla vers 1805 à Dresde où il étudia avec Josef Grassi la miniature. Il est l'auteur de miniatures reproduisant des œuvres du Corrège et de Raphaël et de nombreux portraits à l'huile.

SCHREUER Wilhelm von
Né le 28 septembre 1866 à Wesel. Mort le 11 novembre 1933 à Düsseldorf (Rhénanie-Westphalie). XIX^e-XX^e siècles. Allemand.
Peintre de figures, scènes typiques, compositions animées, paysages urbains.
Il vécut et travailla à Düsseldorf.
Il a peint des scènes de rues et des épisodes de la guerre de 1914 en Belgique.

Musées : Berlin (Gal. Nat.) : *Train des équipages dans les Flandres* – Cologne : *Carnaval de Cologne* – Düsseldorf : *Dans la tranchée* – *Uhlans à l'attaque* – Münster : *Le royaume des cieux à Cologne* – Wuppertal : *Napoléon Ier à Düsseldorf.*
Ventes Publiques : Cologne, 5 mai 1966 : *Au café* : **DEM 3 600** – Cologne, 21 avr. 1967 : *La guinguette* : **DEM 5 500** – Bonn, 19 mai 1971 : *La barque*, gche et aquar. : **DEM 4 200** – Cologne, 16 juin 1972 : *Paysans attablés devant une auberge* : **DEM 6 000** – Cologne, 29 mars 1974 : *L'Entrée du régiment des hussards à Düsseldorf* : **DEM 22 000** – Cologne, 27 juin 1974 : *Scène galante*, aquar. : **DEM 4 000** – Cologne, 25 juin 1976 : *L'heure du café dans le jardin du château*, h/pap. mar./cart. (68x81) : **DEM 16 000** – Cologne, 25 nov. 1976 : *La promenade du dimanche au bord du Rhin*, techn. mixte/pap. mar. (50,5x61) : **DEM 6 000** – Cologne, 11 mai 1977 : *Le bal*, techn. mixte/pap. mar./t. (90x120) : **DEM 5 000** – Cologne, 21 oct. 1977 : *Vue de Cologne* 1903, h/pap. mar./t. (39,5x61) : **DEM 5 000** – Cologne, 30 mars 1979 : *Le marché*, h/t (84x101) : **DEM 26 000** – Cologne, 20 nov. 1980 : *L'auberge en plein air*, techn. mixte/pap. mar./cart. (60x80) : **DEM 13 000** – Londres, 24 juin 1981 : *La Synagogue de Düsseldorf*, h/t (86,5x86,5) : **GBP 1 400** – Cologne, 24 mai 1982 : *Concert au château*, techn. mixte/pap./pan. (29x36,5) : **DEM 8 500** – Cologne, 30 mars 1984 : *Le Café en plein air*, techn. mixte/pap. mar./cart. (47,5x65) : **DEM 27 000** – Londres, 28 nov. 1984 : *Élégants et élégantes dans un intérieur* 1904, h/pap. mar./t. (63,5x53,5) : **GBP 4 000** – Cologne, 22 mars 1985 : *Scène de rue, vieux Düsseldorf*, techn. mixte/pap. mar./t. (80x120) : **DEM 17 000** – Cologne, 14 mars 1986 : *Scène de taverne*, techn. mixte/pap. (68x65) : **DEM 4 500** – Cologne, 3 juil. 1987 : *Personnages attablés au bord du Rhin*, techn. mixte (70x89,5) : **DEM 15 000** – Cologne, 20 oct. 1989 : *Port de pêche*, techn. mixte (95x120) : **DEM 3 700** – Cologne, 25 mars 1990 : *Concert au Benrather Schlosspark*, techn. mixte (140x180) : **DEM 18 000** – Cologne, 29 juin 1990 : *La terrasse d'un café* 1913, techn. mixte (44x59) : **DEM 12 000** – Cologne, 28 juin 1991 : *Joueurs de cartes*, techn. mixte (81x65) : **DEM 7 500** – Munich, 25 juin 1996 : *La Revue des cavaliers* 1901, h/t (29,5x29,5) : **DEM 3 360.**

SCHREUNER Franz
XVIII^e siècle. Actif à Haguenau. Allemand.
Peintre sur porcelaine.

SCHREVELIUS Elisabeth
XVIII^e siècle. Hollandaise.
Peintre.
Elle se maria en 1713 à Amsterdam avec l'artiste Petrus Voogd.

SCHREVERE Damas Fortuné
Né à Suytpeene. XIX^e-XX^e siècles. Français.
Peintre de portraits.
Il débuta au Salon de 1874 à Paris.

SCHREYER Adolf
Né le 9 juillet 1828 à Francfort. Mort le 29 ou 30 juillet 1899 à Cronberg. XIX^e siècle. Allemand.
Peintre d'animaux, paysages.
Il étudia quelque temps à l'Institut Staedel à Francfort, puis à l'Académie de Düsseldorf ; il visita Stuttgart, Munich et se rendit à Vienne en 1849. Il suivit la campagne de Crimée comme dessinateur. Après un grand voyage d'étude en France et dans le

nord de l'Afrique, il s'établit à Paris en 1862 et y demeura jusqu'en 1870. Il revint en 1871 à Francfort. Il fut membre des Académies d'Amsterdam et de Rotterdam. Médailles à Paris en 1864, 1865 et 1867, et à Munich en 1876. De ses nombreux voyages, le peintre rapporta les éléments qui devaient lui servir pour ses compositions.

C'est avant tout un peintre de genre et très attaché à reproduire les mœurs des habitants des contrées les plus diverses, que ce soit la Russie ou l'Afrique du Nord. Il se plut particulièrement à peindre le cheval sous tous ses aspects. Par certains côtés il rappelle souvent Eugène Fromentin. La peinture de Schreyer est brillante de couleurs et de touche hardie. Ses compositions sont toujours très habilement conçues et s'il eut beaucoup de succès de son vivant, il conserve de nos jours quantité de fidèles admirateurs.

MUSÉES : BAYONNE : *Cavalier arabe en vedette* – BOSTON : *La halte à la fontaine* – BRÊME : *Le cheik* – COLOGNE : *Poste valaque* – FRANCFORT-SUR-LE-MAIN : *En Valachie – Chariot en Valachie* – HAMBOURG : *Chevaux valaques* – MAYENCE : *Cavaliers arabes en course* – SHEFFIELD : *À l'approche du Caire.*

VENTES PUBLIQUES : PARIS, 1868 : *Cavalier arabe* : **FRF 2 100** – BRUXELLES, 1873 : *Le coup de collier* : **FRF 14 600** – PARIS, 1874 : *La mort du chef* : **FRF 11 000** – BRUXELLES, 1874 : *Attelage hongrois* : **FRF 15 500** – BRUXELLES, 1875 : *Chevaux de cosaques irréguliers par un temps de neige* : **FRF 15 000** ; *Chevaux fuyant un campement en feu* : **FRF 13 500** – BRUXELLES, 1877 : *Attelage russe poursuivi par des loups dans la neige* : **FRF 11 500** – NEW YORK, 1879 : *L'hiver en Russie* : **FRF 22 500** – LONDRES, 1881 : *Attelage hongrois* : **FRF 10 900** – NEW YORK, 1885 : *Effet de neige* : **FRF 22 500** – NEW YORK, 1886 : *La fuite* : **FRF 16 200** – LONDRES, 1888 : *Abandonnés* : **FRF 15 740** – NEW YORK, 1889 : *Hiver en Valachie* : **FRF 13 500** – FRANCFORT-SUR-LE-MAIN, 1894 : *Dans l'oasis* : **FRF 8 625** – LONDRES, 1896 : *Chevaux effrayés par l'incendie* : **FRF 13 650** – PARIS, 18 fév. 1898 : *Caravane* : **FRF 14 280** – NEW YORK, 1899 : *Éclaireur arabe* : **FRF 14 500** – NEW YORK, 1899 : *Chevaux de trait hongrois* : **FRF 13 250** – NEW YORK, 1er-2 avr. 1902 : *Arabes passant un gué* : **FRF 65 000** – NEW YORK, 19 juin 1906 : *Bulgares* : **USD 13 000** – NEW YORK, 21-22 jan. 1909 : *L'abreuvoir* : **USD 8 000** – PARIS, 21 avr. 1910 : *Chevaux sous un abri* : **FRF 3 500** – LONDRES, 21 juin 1910 : *L'incendie de l'étable* : **GBP 651** – NEW YORK, 13 jan. 1911 : *Chef arabe et son escorte* : **USD 11 600** – PARIS, 7-8 mars 1911 : *Les cavaliers arabes* : **FRF 8 800** – LONDRES, 19 mai 1922 : *Wallachian Carriers* : **GBP 273** – LONDRES, 1er juin 1923 : *Cavaliers arabes* : **GBP 110** – PARIS, 21-22 juin 1923 : *Bassets au chenil* : **FRF 200** – PARIS, 29-30 juin 1927 : *Cavalier arabe* : **FRF 17 000** – NEW YORK, 9 avr. 1929 : *The outport* : **USD 925** – NEW YORK, 30 jan. 1930 : *Cosaques* : **USD 2 500** – NEW YORK, 4-5 fév. 1931 : *L'oasis* : **USD 2 200** – NEW YORK, 25-26 mars 1931 : *Paysans valaques en route* : **USD 1 750** – NEW YORK, 12 nov. 1931 : *Chariot couvert* : **USD 625** – NEW YORK, 26 oct. 1933 : *Le conseil de guerre* : **USD 1 850** – NEW YORK, 7-8 déc. 1933 : *L'arrière-garde* : **USD 3 500** – PARIS, 14 déc. 1933 : *Cheval sous un abri pendant une tempête de neige (Valachie)* : **FRF 1 700** – NEW YORK, 15 fév. 1934 : *Le voyageur* : **USD 1 550** – NEW YORK, 29 mars 1934 : *Charge arabe* : **USD 3 600** – PARIS, 15 juin 1934 : *Cavalier porte-drapeau* : **FRF 4 000** – NEW YORK, 23 nov. 1934 : *Courrier impérial* : **USD 3 000** ; *Sheik et ses troupes* : **USD 6 400** – PARIS, 28 déc. 1934 : *Cavalier arabe en éclaireur* : **FRF 8 020** – NEW YORK, 3 déc. 1936 : *Tempête de neige* : **USD 530** – NEW YORK, 3 fév. 1938 : *En avant pour une rencontre* : **USD 1 500** – LONDRES, 16 fév. 1940 : *Les vedettes* : **GBP 304** – NEW YORK, 22 jan. 1942 : *Halte à la fontaine* : **USD 2 500** – NEW YORK, 4-5 juin 1942 : *Cavaliers arabes* : **USD 1 000** – NEW YORK, 3 déc. 1942 : *L'avancée* : **USD 1 400** – NEW YORK, 29 avr. 1943 : *The outport* : **USD 1 900** – NEW YORK, 24 mai 1944 : *Scouts arabes* : **USD 1 150** – NEW YORK, 19 et 20 jan. 1945 : *Engagement arabe* : **USD 2 000** – NEW YORK, 18-19 avr. 1945 : *Arabes au repos* :

USD 1 100 ; *Cavaliers arabes battant en retraite* : **USD 2 800** – PARIS, oct. 1945-juil. 1946 : *Troupeau de vaches dans un paysage*, attr. : **FRF 10 800** – NEW YORK, 2-5 jan. 1946 : *Stampede* : **USD 2 600** ; *Retour de Foray* : **USD 2 900** – LONDRES, 25 mars 1946 : *Cavaliers* : **GBP 170** – NEW YORK, 15-16 mai 1946 : *Cavaliers arabes* : **USD 2 700** – LONDRES, 8 nov. 1946 : *Hiver* : **GBP 157** – PARIS, 8 déc. 1948 : *Cavalier arabe aux aguets* : **FRF 26 000** – NEW YORK, 10 déc. 1949 : *Arabe* : **USD 1 000** – LONDRES, 16 déc. 1949 : *Jeunes Berbères* : **GBP 273** ; *Oasis* : **GBP 241** – PARIS, 6 mars 1950 : *Cavalier algérien dans la campagne* : **FRF 12 000** – BERLIN, 20 avr. 1950 : *Chemin en forêt 1867* : **DEM 1 800** – PARIS, 17 mai 1950 : *Le gué* : **FRF 4 000** – PARIS, 26 mai 1950 : *L'escouade sous la neige 1853* : **FRF 1 000** – PARIS, 25 juil. 1950 : *Cavaliers arabes* : **FRF 2 100** – NEW YORK, 24 jan. 1951 : *Le courrier* : **USD 675** – AMSTERDAM, 13 mars 1951 : *Cavaliers arabes* : **NLG 370** – LONDRES, 14 mars 1951 : *L'embuscade* : **GBP 75** – PARIS, 16 nov. 1953 : *Cavalier arabe* : **FRF 18 500** – NEW YORK, 23 avr. 1958 : *La Poste russe* : **USD 1 500** – NEW YORK, 21 oct. 1959 : *Le chef arabe* : **USD 1 700** – NEW YORK, 4 mars 1961 : *Un train de bêtes de somme en Wallaby* : **USD 1 400** – NEW YORK, 29 nov. 1961 : *Peasants and horses in flight* : **USD 3 200** – NEW YORK, 15 mars 1964 : *Guerriers arabes à cheval* : **USD 4 250** – NEW YORK, 24 nov. 1965 : *Guerriers arabes* : **USD 5 250** – MUNICH, 22-24 juin 1966 : *Guerrier arabe* : **DEM 16 500** – NEW YORK, 25 avr. 1968 : *Chevaux à l'abreuvoir* : **USD 7 500** – LOS ANGELES, 23 mai 1972 : *Cavaliers arabes* : **USD 9 000** – NEW YORK, 10 oct. 1973 : *Trois cavaliers arabes dans un paysage* : **USD 8 500** – COLOGNE, 14 nov. 1974 : *Traîneau attaqué par des loups* : **DEM 36 500** – NEW YORK, 15 oct. 1976 : *Camp arabe*, gche (29x34,5) : **USD 2 200** – LONDRES, 29 oct. 1976 : *Guerriers arabes à cheval*, h/t (73,5x137) : **GBP 13 000** – NEW YORK, 28 avr. 1977 : *Cavaliers arabes*, h/t (80x125) : **USD 25 000** – LONDRES, 31 mars 1978 : *Abd-el-Kader à cheval devant les portes d'une ville*, techn. mixte/pap. mar./t. (30x41) : **GBP 1 700** – NEW YORK, 12 oct 1979 : *Guerrier arabe à cheval*, h/t (28x35,5) : **USD 17 000** – LONDRES, 25 nov. 1981 : *Cavaliers arabes*, h/t (72,5x98,5) : **GBP 22 500** – NEW YORK, 27 oct. 1983 : *Cavaliers arabes menant leurs chevaux à l'abreuvoir*, h/t (73,6x97,1) : **USD 88 000** – LONDRES, 20 mars 1985 : *Guerriers arabes au puits*, h/t (67x99) : **GBP 70 000** – NEW YORK, 29 oct. 1986 : *Une carane en hiver*, h/t (69,5x82,5) : **USD 25 000** – NEW YORK, 24 mai 1988 : *Cavaliers arabes dans un paysage*, h/t (52,3x83,8) : **USD 7 750** – NEW YORK, 22 fév. 1989 : *Cavaliers arabes*, h/t (86,6x118,8) : **USD 148 500** – NEW YORK, 23 fév. 1989 : *Troïka par une soirée neigeuse*, h/t (73,6x99) : **USD 28 600** – NEW YORK, 24 oct. 1989 : *Cavaliers arabes descendant des collines*, h/t (50,8x83,8) : **USD 66 000** – MUNICH, 29 nov. 1989 : *Cavaliers dans une forêt en hiver*, h/t (80x64) : **DEM 33 000** – NEW YORK, 1er mars 1990 : *Cavaliers arabes en marche*, h/t (81,3x127) : **USD 77 000** – NEW YORK, 24 oct. 1990 : *Cavaliers arabes à un point d'eau*, h/t (51x83,8) : **USD 38 500** – NEW YORK, 23 mai 1991 : *Cavalier arabe près d'un point d'eau*, h/t (82x66) : **USD 52 800** – NEW YORK, 19 fév. 1992 : *Cavaliers arabes au point d'eau*, h/t (86,6x119,4) : **USD 121 000** – NEW YORK, 26 mai 1992 : *Un tombereau de foin*, h/pan. (33x50,2) : **USD 7 700** – NEW YORK, 30 oct. 1992 : *Cavaliers valaques dans la neige*, h/t (87x150,5) : **USD 16 500** – NEW YORK, 14 oct. 1993 : *Bédouins sur une piste*, h/t (80x127) : **USD 134 500** – NEW YORK, 12 oct. 1994 : *Cavaliers arabes en marche*, h/t (112,4x97,8) : **USD 172 500** – LONDRES, 17 nov. 1994 : *À l'abreuvoir*, h/t (63,7x100) : **GBP 36 700** – LONDRES, 17 nov. 1995 : *L'attaque*, h/t (59x81,2) : **GBP 25 300** – NEW YORK, 23-24 mai 1996 : *Cavalier arabe 1863*, h/t (116,8x90) : **USD 46 000** – LONDRES, 24 juin 1996 : *Cavaliers arabes à leur campement*, h/t (70x120) : **GBP 32 200** – VIENNE, 29-30 oct. 1996 : *Paysans hongrois et voiture tirée par des chevaux*, h/t (82,5x129) : **ATS 172 500** – LONDRES, 21 nov. 1997 : *Cavaliers arabes*, h/t (81,3x129,5) : **GBP 19 975** – NEW YORK, 22 oct. 1997 : *Cavalier d'hongres*, h/t (47,6x74,3) : **USD 11 500.**

SCHREYER David ou Schreier
Mort le 28 avril 1648 à Freiberg en Saxe. XVIIe siècle. Allemand.

Peintre et architecte.

Il travailla comme peintre à Meissen en 1625.

SCHREYER Franz
Né le 7 avril 1858 à Leipzig. XIXe siècle. Actif à Dresde. Allemand.

Paysagiste.

Élève de l'Académie de Leipzig, puis de F. Preller le jeune à l'Académie de Dresde. Il se fixa à Blasewitz près de Dresde. Le Musée de Leipzig conserve de lui *Forêt de Luneburg.*

VENTES PUBLIQUES : MUNICH, 29 mai 1980 : *Paysage* 1894, h/t (24x40) : **DEM 2 200.**

SCHREYER Gabriel
Né en 1666. Mort en 1730 à Bayreuth. XVIIᵉ-XVIIIᵉ siècles. Allemand.
Peintre.
Peintre de la cour à Bayreuth, il a peint des plafonds d'églises.

SCHREYER Johann
Né en 1596. Mort en 1676. XVIIᵉ siècle. Actif à Hall. Allemand.
Peintre.
Il a peint une *Vue de Hall* en 1643.

SCHREYER Johann Friedrich Moritz
Né en 1768 à Dresde. Mort le 20 novembre 1795 à Dresde. XVIIIᵉ siècle. Allemand.
Dessinateur et graveur au burin.
Élève de Chr. Gottfr. Schulze. Le Cabinet des estampes de Berlin conserve plusieurs de ses dessins.

SCHREYER Johann Michael
XVIIIᵉ siècle. Allemand.
Sculpteur.
Il s'établit à Allersberg et termina les travaux commencés par Joh. Mich. Berg aux autels et à la chaire de l'église de Sulzbourg.

SCHREYER Lothar
Né le 19 août 1886 à Blasewitz (près de Dresde, Saxe). Mort en 1966 à Hambourg. XXᵉ siècle. Allemand.
Peintre de sujets religieux, figures, graveur, metteur en scène, écrivain.
Il fit des études d'histoire de l'art et de droit à Heidelberg, Berlin et Leipzig. En 1910, il devint docteur en droit. De 1911 à 1918, il fut directeur-adjoint du Théâtre de Hambourg. De 1916 à 1928, il fut rédacteur en chef de la revue d'art d'avant-garde *Der Sturm* (La Tempête). Il fonda le théâtre de la Tempête, à Berlin, en 1919 et, la même année, le Théâtre de Combat à Hambourg. En 1921-1923, il dirigea l'atelier de théâtre du Bauhaus. De 1924 à 1927, il fut directeur de l'École d'art *Der Weg* (La Voie), à Berlin et à Dresde. De 1928 à 1931, il eut un rôle important dans une maison d'édition. En 1933, il se convertit au catholicisme et fixa à Hambourg où il eut désormais une activité de peintre et de graveur. Il a laissé d'assez nombreuses œuvres sur le théâtre et sur l'art. Il est surtout connu pour ses 77 gravures sur bois, illustrant la Crucifixion, éditées à Berlin en 1920.
BIBLIOGR. : In : *Bauhaus*, catalogue de l'exposition, Musée National d'Art Moderne, Paris, 1969.
VENTES PUBLIQUES : PARIS, 4 déc. 1972 : *La nuit*, gche : **FRF 4 100** – HAMBOURG, 9 juin 1979 : *L'Annonciation* 1923, gche (32,3x20) : **DEM 3 200** – COLOGNE, 17 mai 1980 : *Composition aux cercles* 1923, pl. (30,6x42,2) : **DEM 2 600** – MUNICH, 29 juin 1983 : *Osterlamm* 1924, gche et argent (25x19) : **DEM 4 200** – PARIS, 12 mai 1993 : *Étude pour un décor Bauhaus* 1923, aquar./pap. (35x24,5) : **FRF 3 500** – LONDRES, 20 mai 1993 : *Sirène* 1925, h/t (78,7x50,5) : **GBP 7 475.**

SCHREYER Michael
XVIIIᵉ siècle. Allemand.
Peintre et graveur au burin.
Cité le 5 juillet 1715 à Leipzig.

SCHREYER Wilhelm
Né le 31 janvier 1890 à Plauen. XXᵉ siècle. Allemand.
Peintre de portraits, paysages.
Il vécut et travailla à Munich.

SCHREYÖGG Georg
Né le 13 août 1870 à Mittenwald. Mort en juillet 1934 à Carlsruhe (Bade-Wurtemberg). XXᵉ siècle. Allemand.
Sculpteur de figures, bustes.
Il fut élève de Wilhelm von Rumann. Il fut, à partir de 1909, professeur à l'École des Beaux-Arts de Carlsruhe. Il est l'auteur de la *Fontaine Barbara* à Coblence et d'un *Christ donnant sa bénédiction* au monastère Victoria à Carlsruhe.
MUSÉES : CARLSRUHE : *Porteur de vase* – Buste en bronze – FRIBOURG : *David*, marbre.

SCHREYVOGEL Charles
Né le 4 janvier 1861 à New York. Mort le 27 janvier 1912 à Hoboken (New Jersey). XIXᵉ-XXᵉ siècles. Américain.
Peintre de genre, figures, compositions animées, sculpteur, dessinateur, lithographe.
Il fut élève d'August Schwabe à Newark, de Karl Marr et Franck Kirchbach à Munich. Il fut associé de l'Académie Nationale de New York en 1901. En 1900 il remporta le premier prix de l'Exposition de l'Académie Nationale. Il obtint une médaille de bronze à Buffalo en 1901, une autre en 1904.
Il devint l'un des plus populaires des peintres de l'Ouest américain. Il peignit et dessina souvent des compositions mettant en scène des officiers de la cavalerie américaine.
BIBLIOGR. : In : *Catalogue du Salon d'Automne*, Paris, 1987.
MUSÉES : OKLAHOMA CITY (Nat. Hall of Fame) : *Une piste fraîche* 1900 – *Prêts au combat* 1913 – *L'arrivée au fort* 1902 – *La dernière goutte* 1903.
VENTES PUBLIQUES : NEW YORK, 14 au 17 mars 1911 : *Soldats attaqués par des Indiens* : **USD 600** – NEW YORK, 26 et 27 fév. 1917 : *Attaque par surprise* : **USD 1 200** ; *Cavalerie* : **USD 775** – NEW YORK, 29 jan. 1964 : *La charge de cavalerie* : **USD 20 000** – NEW YORK, 27 jan. 1965 : *Dead sure* : **USD 7 750** – LOS ANGELES, 9 juin 1976 : *Cavalier donnant à boire à son cheval* 1905, bronze (Long. 45,7) : **USD 10 000** – NEW YORK, 27 oct. 1977 : *The last drop* 1903, bronze, patine verte (H. 31, L. 46,3) : **USD 12 500** – NEW YORK, 20 avr. 1979 : *Paysage* vers 1890, h/t mar./isor. (47,6x36,8) : **USD 5 250** – NEW YORK, 17 oct. 1980 : « *White Eagle* » 1899, bronze, patine brune (H. 49,5) : **USD 26 000** – LOS ANGELES, 29 juin 1982 : *Paysage*, h/t mar./cart. (46,5x37) : **USD 6 250** – NEW YORK, 23 avr. 1982 : *The last drop* 1903, bronze patine brune (H. 30,5) : **USD 20 000** – NEW YORK, 2 juin 1983 : *Doomed* 1901, h/t (63,5x86,3) : **USD 180 000** – NEW YORK, 2 juin 1983 : *White Eagle* 1899, bronze (H. 52,1) : **USD 11 500** – NEW YORK, 4 déc. 1986 : *The last drop* 1900, bronze patine brun-or (H. 29,8) : **USD 15 000** – NEW YORK, 17 mars 1988 : *Hutte d'indien dans la plaine*, h/t (25x20,6) : **USD 7 150** – NEW YORK, 30 nov. 1989 : *Les dernières gouttes* 1903, bronze à patine brun-vert (H. 31,1) : **USD 19 800** – NEW YORK, 27 mai 1993 : *L'indien Aigle blanc*, bronze (H. 49,5) : **USD 29 900** – NEW YORK, 2 déc. 1993 : *Le messager* 1912, h/t (86,4x61) : **USD 255 500** – NEW YORK, 30 nov. 1995 : *La dernière goutte* 1903, bronze (H. 30,4) : **USD 41 400.**

SCHREYVOGEL Joachim ou Schreivogel
Mort en 1633. XVIIᵉ siècle. Actif à Dresde. Allemand.
Peintre, sans doute sculpteur.
Après avoir fait un séjour de trois ans en Italie, il est en 1611 recommandé par le prince électeur de Saxe au roi de Danemark. Il s'établit définitivement à Dresde en 1620.

SCHREYVOGEL Joachim Franz ou Schreivogel
Né le 18 novembre 1624 à Dresde. Mort le 18 février 1688. XVIIᵉ siècle. Allemand.
Peintre.
Il était le fils de Joachim.

SCHRIBER Ulrich
XVᵉ siècle. Actif à Strasbourg. Français.
Enlumineur.
Il a enluminé le manuscrit de la *Chronique mondiale de Rudolph d'Ems* (1422), qui se trouve à la Bibliothèque municipale d'Augsbourg.

SCHRICK F. Van der
XVIIIᵉ siècle. Éc. flamande.
Sculpteur d'ornements.
Il travailla en 1768 au Palais de Charles de Lorraine à Bruxelles.

SCHRIECK Otto Marseus Van. Voir **MARSEUS Van SCHRIECK**

SCHRIEDER Jacob ou Schrider
XVIIIᵉ siècle. Hollandais.
Peintre de portraits.
Il était à Ameersfoort en 1709 et à Utrecht en 1760.
VENTES PUBLIQUES : LINDAU, 5 mai 1982 : *Cinq enfants devant une balustrade* 1733, h/t (112x130) : **DEM 15 000.**

SCHRIEWER Werner. Voir **SCHREIBER**

SCHRIJNDER Jo
Né en 1894. Mort en 1968. XXᵉ siècle.
Peintre.
VENTES PUBLIQUES : AMSTERDAM, 10 fév. 1988 : *Grouses noires dans la lande*, h/t (40x51) : **NLG 1 380** – AMSTERDAM, 5 juin 1990 : *Faisan sur une haie*, h/t (40,5x50,5) : **NLG 2 300** – AMSTERDAM, 14 sep. 1993 : *Canards sur une mare gelée*, h/t (40,5x50,5) : **NLG 4 025** – AMSTERDAM, 19-20 fév. 1997 : *Lièvre dans une forêt de bouleaux*, h/t (70,5x60,5) : **NLG 3 459.**

SCHRIJVER Émile de. Voir **SCHRYVER Émile de**

SCHRIKKEL Louis
Né en 1902. XXᵉ siècle. Hollandais.

Peintre de scènes et paysages animés, peintre à la gouache.

VENTES PUBLIQUES : AMSTERDAM, 25 avr. 1978 : *L'acheteur* 1936, h/t (59x69,5) : **NLG 2 900** – AMSTERDAM, 31 oct 1979 : *Les bandits en voiture, Paris* 1927, h/t (59x69) : **NLG 5 400** – AMSTERDAM, 10 avr. 1989 : *Cour de ferme* 1939, h/t (69x49) : **NLG 2 300** – AMSTERDAM, 12 déc. 1990 : *Les voleurs de voitures à Paris* 1927, h/t (60x70) : **NLG 9 775** – AMSTERDAM, 24 sep. 1992 : *Les fermiers heureux*, h/t (50x70,5) : **NLG 5 175** – AMSTERDAM, 9 déc. 1992 : *Accident* 1926, gche et cr. de coul./pap./cart. (22x35) : **NLG 1 495** – AMSTERDAM, 8 déc. 1993 : *Un pêcheur avec des voiliers à l'arrière-plan*, h/t (60x50) : **NLG 1 610** – AMSTERDAM, 31 mai 1995 : *La rose* 1943, h/pan. (29x15,5) : **NLG 1 180**.

SCHRIKKER Cornelis ou Kees
Né à Amsterdam. xxᵉ siècle. Hollandais.
Peintre de paysages, paysages urbains, sculpteur.
Il a exposé à Paris au Salon d'Automne et peint notamment des paysages des environs de la capitale.

SCHRIMPER Fr. Ad.
xixᵉ siècle. Actif à Brême. Allemand.
Peintre.
Douze de ses dessins, représentant des paysages, furent vendus aux enchères en 1832.

SCHRIMPF Georg
Né le 13 février 1889 à Munich. Mort en 1938 à Berlin. xxᵉ siècle. Allemand.
Peintre, graveur. Groupe de la Neue Sachlichkeit (Nouvelle Objectivité).
Ouvrier boulanger à Passau en 1902, il milita au mouvement anarchiste. En 1916, il épousa la femme peintre Maria Uhden. Il s'établit à Berlin en 1915, puis à Munich en 1918 où il devint membre du *Novembergruppe* puis de la Nouvelle Sécession à Berlin. Un voyage en Italie en 1922 fut déterminant dans son évolution. L'ancien futuriste, Carlo Carra lui consacra même une monographie en 1924. À partir de 1927, Schrimpf enseigna la décoration murale à Munich, puis, à partir de 1933, dans une école d'art à Berlin. Il fut démissionné par les nazis quelque temps avant sa mort.
Il figura en 1925 à la première exposition de la *Nouvelle Objectivité* organisée par Gustav Hartlaub. à la Kunsthalle de Mannheim et, en 1933, à l'exposition le *Nouveau Romantisme allemand* à Hanovre. En 1915, La revue-galerie *Sturm*, du groupement berlinois du même titre, qui prônait l'avant-garde, et en particulier les expressionnistes allemands, lui organisa une première exposition personnelle de ses œuvres.
En tant que peintre, on doit distinguer deux périodes dans son œuvre. Tout d'abord, s'étant rendu à Berlin en 1915, il s'y trouva en contact avec l'art moderne, qui ne peut, jeune peintre, le laisser indifférent ; aussi cette première manière, jusqu'en 1917, fut-elle influencée par le mouvement expressionniste, d'autant plus qu'il avait fait la connaissance de Franz Marc. Ces premières œuvres sont très linéaires, les formes colorées nettement cernées. Toujours militant d'extrême-gauche, il prit contact lors de son voyage en Italie avec le groupe d'artistes néo-réalistes sociaux, groupés autour de la revue *Valori Plastici*. Dans sa seconde manière, Schrimpf adopta les principes de ce réalisme social. Délaissant la couleur, il s'appliqua à traduire solidement le volume concret des objets de la vie quotidienne et de son cadre de vie, décrivant des intérieurs modestes et des quartiers ouvriers. La sobriété des moyens employés dans les peintures de cette seconde période, leur confère une indéniable monumentalité, qui peut évoquer l'œuvre, géographiquement bien lointaine, d'un Diego Rivera. Il est considéré comme l'un des représentants du mouvement de la *Neue Sachlichkeit* (Nouveau Réalisme ou Nouvelle réalité), mouvement pictural aux intentions politiques clairement exprimées. À l'intérieur de ce mouvement, très différent des visionnaires de l'abjection Otto dix et Georg Grosz, il y apporte une note très personnelle, néo-romantique, la vision d'un authentique manuel, aux intentions moins ambitieuses, plus près du concret des réalités de tous les jours, équilibre de tendresse et de noblesse. De cette seconde période on cite : de 1918, un *Autoportrait*, le *Portrait d'Oscar-Maria Graf*, de 1923 *Mère et enfant dans une cour*, et 1933 *Paysage de la forêt bavaroise*. ■ J. B.

BIBLIOGR. : Carlo Carra : *Georg Schrimpf*, éd. Valori Plastici, Rome, 1924 – Marcel Brion : *La Peinture allemande*, Tisné, Paris, 1959 – Michel Ragon : *L'Expressionnisme*, in : *Histoire Générale de la peinture*, t. XVII, Rencontre, Lausanne, 1966 – in : *Réalismes en Allemagne 1919-1923*, catalogue de l'exposition, Saint-Étienne et Chambery, 1974 – in : *Paris-Berlin : rapports et contrastes 1900-1933*, Musée National d'Art Moderne, Centre Georges Pompidou, Paris, 1978 – Karl-Ludwig Hofmann, Chrismut Praeger : *Wolfgang Storch, Georg Schrimpf & Maria Uhden. Leben und Werk Werkverzeichnis*, Charlottenpresse, Frölich & Kaufmann, Berlin, 1985.

MUSÉES : BÂLE (Kunstmuseum) : *Jeune fille à la fenêtre, le matin* 1925 – BERLIN – DÜSSELDORF – LEIPZIG – MANNHEIM – MUNICH (Neue Pina.) : *Au balcon* 1927 – MUNICH (Staatsgemäldesammlungen) : *Paysage de la forêt bavaroise* 1933 – *Portrait de Madame Schrimpf* 1922 – STETTIN.

VENTES PUBLIQUES : MUNICH, 27 nov. 1973 : *Jeune fille au bord de l'eau* : **DEM 25 500** – COLOGNE, 3 déc. 1976 : *Porto Ronco*, h/t (66x59) : **DEM 3 000** – MUNICH, 30 nov 1979 : *Vue du Chiemsee* 1936, gche (65x49) : **DEM 11 500** – MUNICH, 31 mai 1979 : *Deux jeunes filles dormant dans les champs* 1932, h/t (53x82) : **DEM 34 000** – LONDRES, 2 déc. 1980 : *Jeune femme et chevaux vers 1922/24*, fus. (35,5x40,6) : **GBP 700** – COLOGNE, 8 déc. 1984 : *Jeune fille à la fenêtre* 1927, aquar. (39x30) : **DEM 20 000** – LONDRES, 27 juin 1984 : *Homme et chien ; Femme à la fenêtre*, cr. de coul., pinceau et encre, deux dess. (20,3x15,3 et 21x16) : **GBP 1 500** – LONDRES, 27 juin 1984 : *Auschauende* 1931, h/t (79x64) : **GBP 45 000** – MUNICH, 11 juin 1985 : *Jeune fille et oiseau* 1919, aquar. (32,5x25,5) : **DEM 19 000** – MUNICH, 3 juin 1986 : *Paysage de Bavière* 1933, h/t (90x160) : **DEM 95 000** – COLOGNE, 30 mai 1987 : *Nu debout*, cr. (51x36,3) : **DEM 2 200** – NEW YORK, 13 mai 1987 : *Staffelsee* 1933, h/t (58,4x95,3) : **USD 48 000** – MUNICH, 7 juin 1989 : *Portrait d'une femme avec un chien* 1924, h/t (75,5x58) : **DEM 154 000** – LONDRES, 19 mars 1991 : *Osterseen* 1925, h/t (40x60) : **GBP 27 500** – MUNICH, 26-27 nov. 1991 : *Portrait de Oskar Maria Graf* 1918, h/t (65x47) : **DEM 178 250** – MUNICH, 1ᵉʳ-2 déc. 1992 : *Jeune femme à sa toilette*, craie et cr. (21,5x16) : **DEM 1 495** – NEW YORK, 24 fév. 1995 : *Route autour d'un village* 1927, aquar. et cr./pap. (24,4x34) : **USD 2 645** – LONDRES, 25 juin 1996 : *Nature morte au caoutchouc* 1924, h/t (58,5x50,5) : **GBP 18 975**.

SCHRIMPF Johann Georg
xviiiᵉ siècle. Actif à Nymphenbourg, Ludwigsbourg et Cassel. Allemand.
Peintre sur porcelaine.

SCHRO Dietrich
xviᵉ siècle. Actif à Mayence entre 1545 et 1568.
Sculpteur.
On cite de lui les tombeaux du prince électeur *Albert de Brandebourg*, de *Sebastien de Heusenstamm* et de *Georg Göler de Ratisbonne* à la cathédrale de Mayence.

SCHROBILTGEN Paul
Né en 1923 à Messancy-lez-Arlon. Mort en 1980 à Uccle (Brabant). xxᵉ siècle. Belge.
Peintre, lithographe.
Il fut élève, entre 1937 et 1944, de l'Académie d'Arlon. Il fut membre de l'Académie luxembourgeoise. Il a illustré un recueil de poèmes de J. C. Morgen. Son œuvre figure dans les collections de l'État belge. Son œuvre a fait l'objet d'une rétrospective en Belgique en 1991.
Son œuvre a traversé des périodes cubiste et expressionniste, avant d'évoluer à une abstraction sensible puis à l'art cinétique.
BIBLIOGR. : in : *Diction. Biog. illustré des artistes en Belgique depuis 1830*, Arto, Bruxelles, 1987.

SCHRÖCK Michael ou Schreck
Né en 1670 à Presbourg. Mort en 1706 à Berlin. xviiᵉ siècle. Allemand.
Peintre de portraits.
Il étudia à Vienne et travailla à partir de 1698 à Berlin.

SCHRÖCK Stephan ou Schröcker
xviiᵉ-xviiiᵉ siècles. Actif à Laufen entre 1686 et 1723. Allemand.
Peintre.

SCHRÖCKER Hans
xviiiᵉ siècle. Autrichien.
Peintre.

SCHRÖCKER Hartmann
Né le 7 mars 1745 à Neresheim. Mort le 3 février 1827 à Neresheim. xviiiᵉ-xixᵉ siècles. Allemand.
Ébéniste.

SCHRÖCKER Stephan. Voir **SCHRÖCK**

SCHRÖDER
XVII^e siècle. Actif à Wittenberg. Allemand.
Peintre.

SCHRÖDER A.
XIX^e siècle. Actif à Berlin. Allemand.
Peintre de portraits, d'animaux et de paysages.
Il fut l'élève de J. Kirchhoff et exposa entre 1832 et 1848.
VENTES PUBLIQUES : LONDRES, 22 nov. 1996 : *Le Cavalier* 1894,
h/pan. (25,4x20,3) : **GBP 1 150.**

SCHRÖDER Abel I
Mort en 1602 à Nästved. XVI^e siècle. Actif à Nästved (See-
land). Danois.
Sculpteur sur bois.
Il était sans doute le père d'Abel S. II.

SCHRÖDER Abel II
Né en 1602 ou 1603 à Nästved. Mort le 5 mars 1676 à Näst-
ved. XVII^e siècle. Danois.
Sculpteur sur bois.
Il était probablement le fils d'Abel S. I. Il a sculpté de nombreux
autels.

SCHRÖDER Albert
XVII^e siècle. Allemand.
Ébéniste.

SCHRÖDER Albert Friedrich
Né le 3 novembre 1854 à Dresde. Mort en 1939 à Dresde.
XIX^e-XX^e siècles. Allemand.
Peintre de genre, figures, portraits, illustrateur.
Il fut élève de Ch. Verlat et F. Pauwels. Il travaillait à Munich.

A. Schröder

MUSÉES : DUISBOURG – MAGDEBOURG.
VENTES PUBLIQUES : NEW YORK, 26 et 27 fév. 1947 : *Jeu de cartes :*
USD 750 – LONDRES, 21 oct. 1970 : *L'audience :* **GBP 750** –
LONDRES, 22 oct. 1971 : *Le vin de dessert ; Les joueurs de cartes :*
GNS 2 000 – LONDRES, 12 mai 1972 : *Une bonne histoire :*
GNS 1 200 – VIENNE, 22 mai 1973 : *Le verre de l'amitié :*
ATS 110 000 – LONDRES, 14 juin 1974 : *Le Cavalier* 1888 :
GNS 1 700 – NEW YORK, 14 mai 1976 : *Le duo* 1894, h/t (47x64) :
USD 5 250 – NEW YORK, 4 mai 1979 : *Le fumeur de pipe* 1891,
h/pan. (28x20) : **USD 5 000** – LONDRES, 22 mai 1981 : *Après la
leçon* 1890, h/pan. (30,5x38,2) : **GBP 1 500** – NEW YORK, 29 fév.
1984 : *Gentilhomme à la mandoline*, h/pan. parqueté (34x43) :
USD 4 500 – VIENNE, 20 mars 1985 : *Les joyeux convives*, h/pan.
(40x50) : **ATS 75 000** – NEW YORK, 28 oct. 1986 : *Le chevalier
blessé* 1899, h/t (72,4x101) : **USD 9 000** – LONDRES, 14 fév. 1990 :
Repas en joyeuse compagnie, h/pan. (39,5x50) : **GBP 8 580** – NEW
YORK, 20 jan. 1993 : *Jeune homme à la pipe*, h/pan. (24,1x32,4) :
USD 3 450 – LONDRES, 17 nov. 1993 : *Joueuse de mandoline*,
h/pan. (41x30,5) : **GBP 4 370** – MUNICH, 7 déc. 1993 : *Joueurs de
backgammon ; Navigateurs étudiant une carte*, une paire h/p
(chaque 66,5x54,5) : **DEM 29 900** – NEW YORK, 20 juil. 1994 :
Petite fille dansant 1887, h/pan. (32,7x43,8) : **USD 6 325** –
LONDRES, 16 juin. 1995 : *Marivaudage dans un intérieur* 1890,
h/pan. (40x29,2) : **GBP 5 175** – LONDRES, 15 mars 1996 : *Le récit
d'aventures*, h/pan. (45,7x53,4) : **GBP 7 130.**

SCHRÖDER Anton Julius
Né le 16 septembre 1893 à Kolding (Jutland). XX^e siècle.
Danois.
Peintre de paysages.
Il vécut et travailla à Kolding.

SCHRÖDER Bernhard
Né le 11 octobre 1812 à Copenhague. Mort le 21 mars 1888 à
Copenhague. XIX^e siècle. Danois.
Peintre décorateur.
Il était le frère de l'architecte Johan. Il fonda en 1858 la firme
Nielsen et Hansen qui existe encore. Le château de Frederiks-
borg a été en partie décoré par ses soins.

SCHRÖDER Carl Julius Hermann
Né en 1802 à Brunswick. Mort le 13 mai 1867 à Brunswick.
XIX^e siècle. Allemand.
Peintre de genre, figures, portraits, graveur.
Il fut élève de l'Académie de Dresde et travailla à Munich.
Ses œuvres furent popularisées par la lithographie.

MUSÉES : BRUNSWICK – KALININGRAD, ancien. Königsberg : *Danse
de paysans bavarois.*
VENTES PUBLIQUES : PARIS, 23 avr. 1897 : *Dialogue :* **FRF 700** –
LONDRES, 24 mars 1982 : *Rêverie* 1836, h/t (39x30) : **GBP 1 500** –
MUNICH, 17 oct. 1984 : *Geniestreiche*, h/t (48,5x40) : **DEM 9 500** –
COPENHAGUE, 16 mai 1994 : *Paysage du sud avec une cascade*
1866, h/t (54x44) : **DKK 10 500** – NEW YORK, 17 jan. 1996 : *Vieil-
lard fumant sa pipe et conversant avec un oiseau*, h/t (27,3x23,5) :
USD 1 955.

SCHRÖDER Caspar ou **Kaspar**
Né près de Värjö. Mort en novembre 1710 à Stockholm. XVIII^e
siècle. Suédois.
Sculpteur.
Il travailla avec Nicolas Schultz en 1672 et avec Henrik Scutz. Il
adopta le style Bernini qui régnait alors en Suède et qu'il fit pré-
valoir dans les châteaux où il travailla.

SCHRÖDER Christian Johann ou **Schroeter**
Né à Goslar. Mort au début du XVIII^e siècle à Prague. XVII^e-
XVIII^e siècles. Tchécoslovaque.
Peintre, décorateur.
Il étudia à Rome de 1682 à 1684 et à Venise. Il devint peintre à la
cour de Bohême en 1684 et décora la salle espagnole du Hrad-
schin à Prague.

SCHRÖDER Dora
Née en 1851 à Itzchoe. Morte en 1873 à Itzchoe. XIX^e siècle.
Allemande.
Peintre.
Le Musée de Kiel possède d'elle des *Fleurs.*

SCHRÖDER Ejler
Mort entre 1628 et 1630 à Nästved. XVII^e siècle. Actif à Näst-
ved. Danois.
Sculpteur sur bois.
Il était le fils d'Abel S. I. et a surtout sculpté des chaires d'églises.

SCHRÖDER Franz Adam
Né le 20 mars 1809 à Hambourg. Mort le 24 juin 1875 à Ham-
bourg. XIX^e siècle. Allemand.
Graveur au burin.

SCHRÖDER Georg. Voir **SCHRÖTER**

SCHRÖDER Georg Engelhardt
Né le 31 mai 1684 à Stockholm. Mort le 17 mai 1750. XVIII^e
siècle.
Peintre d'histoire, scènes de genre, paysages.
Il fut élève de David von Krafft. Il fit des voyages d'études à
Brunswick, à Venise de 1710 à 1715, à Rome, à Munich et à
Londres de 1718 à 1725. Il se consacra surtout au portrait et
composa des scènes mythologiques. Il fut peintre de la cour,
quitta la Suède pendant les guerres et fut remplacé par un Fran-
çais, Taraval, qui devait fonder l'Académie Royale.
Il n'exerça en raison de ses tendances conservatrices que peu
d'influence sur l'évolution de la peinture suédoise. et y revint en
1726, après avoir visité l'Allemagne, la France, l'Italie et l'Angle-
terre.
MUSÉES : GÖTEBORG : *Portrait de Nic. Keder – Apelle occupé à
peindre Vénus –* STOCKHOLM (Mus. Nat.) : *Les quatre éléments –*
STOCKHOLM (Acad.) : *Portraits de l'artiste et du peintre J. Ph.
Lemke –* VAXJO : *Portrait d'A. von Aschberg.*
VENTES PUBLIQUES : STOCKHOLM, 11 avr. 1984 : *Portrait d'une
dame de qualité*, h/t (77x64) : **SEK 11 500** – STOCKHOLM, 19 avr.
1989 : *Portrait d'un officier étranger*, h/t (127x102) : **SEK 24 000** –
STOCKHOLM, 19 mai 1992 : *Portrait du Cardinal de Fleury*, h/t
(158x128) : **SEK 18 500.**

SCHRÖDER Hans
XVII^e siècle. Actif à Lunebourg entre 1604 et 1618. Allemand.
Sculpteur et peintre.
Il a exécuté cinq figures de pierre pour l'Hôtel de Ville de Lune-
bourg. Le Musée de cette ville conserve de lui un buste d'*Anna
von Weihe.*

SCHRÖDER Hans
Mort le 10 octobre 1628. XVII^e siècle. Actif à Hambourg. Alle-
mand.
Peintre.
Il devint maître en 1605.

SCHRÖDER Heinrich
Né le 12 juillet 1881 à Crefeld. XX^e siècle. Allemand.
Peintre, graveur.

Il étudia à Berlin, Weimar et Paris. Il vécut et travailla à Munich.
Musées : Düsseldorf.

SCHRÖDER Hubert
Né en 1867. xixe-xxe siècles. Britannique.
Peintre, graveur.
Il travailla à Bournemouth et à Londres. Il gravait au burin.

SCHRÖDER Ivan Nikolaiévitch ou Pavlovitch ou Chredér
Né en 1835. xixe siècle. Russe.
Sculpteur.
Élève du baron Clodt et de l'Académie de Saint-Pétersbourg avec Pimenoff. Il voyagea de 1865 à 1869 en Amérique du Sud et se fixa à Saint-Pétersbourg à partir de 1869. Il a exécuté les monuments élevés à la mémoire de l'*Amiral Krusenstern* et du *Prince Pierre d'Oldenburg* à Leningrad (aujourd'hui Saint-Pétersbourg).

SCHRÖDER J. N.
Né sans doute en 1715. Mort après 1745. xviiie siècle. Danois.
Graveur au burin.
Il a gravé des vues de villes et de châteaux danois.

SCHRÖDER Jacob
xviie siècle. Actif à Stade. Allemand.
Médailleur.

SCHRÖDER Johann Heinrich
Né le 28 août 1757 à Meiningen. Mort le 29 janvier 1812 à Meiningen. xviiie-xixe siècles. Allemand.
Peintre de portraits.
Élève de Tischbein à Cassel ; il travailla à Hanovre et à Brunswick, alla dans les Pays-Bas, en Angleterre. Il a fait le portrait de nombreuses têtes couronnées.
Musées : Berlin (Hohenzoll. Mus.) : *Le duc d'York et Frédérique, duchesse d'York – Mme Selle, épouse du médecin de Frédéric II* – Berlin (Gal. Nat.) : *Charles Auguste, prince de Hardenberg* – Berlin (Château) : *La reine Louise* – Blankenbourg (Château) : *Le duc Charles Guillaume Ferdinand et la duchesse Marie* – Brunswick : *Le duc Frédéric Auguste de Brunswick* – Brunswick (Mus. mun.) : *Le roi Frédéric Guillaume II – La duchesse Marie de Bade – Portrait de l'artiste* – Brunswick (Château) : *La duchesse Philippine Charlotte d'Orléans et la duchesse Frédérique Louise Wilhelmine* – Rohrbeck (Château) : *Charles Frédéric Léopold de Gerlach* – Schweikersheim (Château) : *Le comte Auguste Neale – Les comtesses Pauline et Sophie Neale – Caroline von Bergh* – Weimar (Mus. du Palais) : *Wilhelmine d'Orange* – Wolfsbourg : *Charles Auguste, prince d'Hardenberg.*

SCHRÖDER Josef
xixe siècle. Actif à Innsbruck. Autrichien.
Sculpteur.
On lui doit la statue du pape Pie VII en 1824.

SCHRÖDER Karl
Né le 18 octobre 1760 à Brunswick. Mort le 6 avril 1844 à Brunswick. xviiie-xixe siècles. Allemand.
Peintre de genre, graveur, dessinateur.
Il fit ses études à Augsbourg et à Paris.
Musées : Berlin (Cab. des Estampes) : gravures.

SCHRÖDER Karl
Né le 13 juillet 1870. xxe siècle. Danois.
Peintre, céramiste, dessinateur.
Il était le frère de Rolf. Il fut élève des peintres Otto Bache et Frederick Vermehren. Il vécut et travailla à Lilleröd. Il dessina des meubles.
Ventes Publiques : Munich, 1er-2 déc. 1992 : *Bouquet de fleurs sauvages*, h/t (85x75) : **DEM 4 025.**

SCHRÖDER Karl ou Schröder-Tapiau
Né le 25 octobre 1870 à Tapiau (Prusse). Mort en 1945 à Munich. xxe siècle. Allemand.
Peintre.
Il travailla à Dachau.

SCHRÖDER L., Mme. Voir MÜLLER Louise

SCHRÖDER Liska, née Kurz
Née le 30 mars 1834 à Francfort-sur-l'Oder. xixe siècle.
Active à Charlottenbourg. Allemande.
Paysagiste.
Élève de Paul Flickel et de Carl Ludwig. Fixée d'abord à Berlin et depuis 1897 à Charlottenbourg. Exposa à Berlin à partir de 1884.

SCHRÖDER Matthias. Voir SCHRÖTER

SCHRÖDER Povl
Né le 17 juillet 1894 à Copenhague. Mort en 1957. xxe siècle.
Danois.
Peintre de figures, paysages, intérieurs, natures mortes, fleurs, compositions murales.
Il a exécuté les fresques du Ritz de Copenhague.
Ventes Publiques : Copenhague, 29 avr. 1976 : *Nature morte*, h/t (67x100) : **DKK 3 500** – Copenhague, 8 mars 1979 : *Femme assise dans un intérieur*, h/t (80x60) : **DKK 6 500** – Copenhague, 20 sep. 1989 : *Modèle couché*, h/t (79x93) : **DKK 16 000** – Copenhague, 30 mai 1990 : *Fleurs dans un vase*, h/t (63x52) : **DKK 6 000** – Stockholm, 14 juin 1990 : *Nu couché dans un intérieur*, h/t (80x93) : **SEK 21 000** – Copenhague, 4 déc. 1991 : *Nature morte de livres sur une table*, h/t (89x116) : **DKK 21 000** – Copenhague, 2 avr. 1992 : *Nature morte de fleurs*, h/t (95x66) : **DKK 12 000** – Copenhague, 21 oct. 1992 : *Intérieur*, h/t (90x71) : **DKK 26 000** – Copenhague, 21 avr. 1993 : *Nature morte avec des bouteilles sur une table*, h/t (78x92) : **DKK 8 000** – Copenhague, 27 avr. 1995 : *Nature morte sur la table*, h/t (65x80) : **DKK 10 000** – Copenhague, 17 avr. 1996 : *Nature morte*, h/t (54x65) : **DKK 8 600.**

SCHRÖDER Sierk
Né en 1903. xxe siècle.
Artiste.
Ventes Publiques : Amsterdam, 10 avr. 1989 : *Nu couché 1976*, past. (46,5x65,5) : **NLG 3 910** – Amsterdam, 17 sep. 1991 : *Jeune fille lisant 1977*, aquar./pap. (50x45) : **NLG 5 175** – Amsterdam, 9 déc. 1992 : *Jeune fille lisant*, aquar./pap. (33,5x41) : **NLG 2 875** – Amsterdam, 26 mai 1993 : *Nu allongé 1935*, h/t (60x80,5) : **NLG 6 325** – Amsterdam, 9 déc. 1993 : *Femme se reposant*, aquar./pap. (43x59) : **NLG 1 955** – Amsterdam, 1er juin 1994 : *Jeune femme 1981*, craie noire et reh. de blanc (47x60) : **NLG 2 070** – Amsterdam, 8 déc. 1994 : *Deux poissons 1979*, aquar./cart. (29x38) : **NLG 3 335** – Amsterdam, 6 déc. 1995 : *Nu debout regardant par une fenêtre 1963*, aquar./pap. (52x43) : **NLG 6 325** – Amsterdam, 5 juin 1996 : *Nu allongé 1975*, encre et aquar./pap. (45,5x57,5) : **NLG 8 625** – Amsterdam, 19-20 fév. 1997 : *Jeune femme 1976*, aquar./pap. (50x40) : **NLG 4 036.**

SCHRÖDER Simon. Voir SCHRÖTER

SCHRÖDER W.
xixe siècle. Allemand.
Peintre de paysages, marines.
Il exposa entre 1860 et 1870 à Berlin.

SCHRÖDER-SONNENSTERN Friedrich ou Emil ou Schroeder-Sonnonnenstern
Né le 11 septembre 1892 à Kuckerneese ou Tilsit (Lituanie). Mort en 1982. xxe siècle. Actif en Allemagne. Lituanien.
Peintre, dessinateur, poète. Symboliste.
Sa biographie, que l'on connaît essentiellement par lui-même, est peu vérifiable. Il serait né dans une famille très nombreuse, le père étant postillon. Il aurait été un enfant, probablement placé tôt dans une maison de correction. Il exerça sans doute des quantités d'activités picaresques, garçon d'écurie dans un cirque, contrebandier, guérisseur. Les peines de prison et surtout les internements dans des hôpitaux psychiatriques, qui ont entrecoupé son existence, sont certaines. Ce ne fut qu'en 1949, donc à l'âge de cinquante-sept ans, qu'il commença à dessiner aux crayons de couleurs, alors qu'il vivait au milieu des ruines de Berlin. Ce ne fut qu'une dizaine d'années plus tard que Hans Bellmer le fit connaître à ses amis surréalistes qui l'invitèrent aussitôt à participer à l'exposition surréaliste de 1959 à Paris. Il a ensuite exposé à de multiples reprises, soit dans des expositions consacrées au surréalisme et au fantastique, soit dans des expositions d'art « brut », surtout à Bâle, Francfort, Paris et Hambourg. Il a exposé en 1969 à Vienne, Paris, Venise.
Sous des formes d'un vaste bestiaire, dont les figures figées dans leur symbole peuvent rappeler les imaginations de Victor Brauner, il a dressé sans cesse le catalogue de ses obsessions, tournant autour des problèmes de relations entre les êtres, et tout spécialement des relations sexuelles.
Bibliogr. : José Pierre : *Le Surréalisme*, in : *Histoire Générale de la peinture*, t. XXI, Rencontre, Lausanne, 1966 – *Schröder-Sonnenstern*, in : *Chroniques de l'Art Vivant*, Paris, juil. 1969 – in : *Dictionnaire universel de la peinture*, Le Robert, Paris, 1975 – in : *Dictionnaire de l'art moderne et contemporain*, Hazan, Paris, 1992.
Ventes Publiques : Hambourg, 4 juin 1976 : *Conte lunaire 1954*, cr. de coul. (48,7x69,7) : **DEM 10 000** – New York, 17 mai 1979 : *La course entre la Vie et la Mort 1958*, cr. et mine de pb (47x68,5) :

USD 5 500 – Zurich, 30 oct. 1980 : *Der Schwanen Puppentanz oder die moralische Schwanenbeschwörung* 1956, cr. en coul. (48x70) : **CHF 4 000** – Zurich, 17 mai 1980 : *Fuite devant la femme* 1959, techn. mixte (36,6x51) : **CHF 2 500** – Zurich, 28 oct. 1981 : *Cœurs dans la neige* 1964, cr. en coul. (49x69) : **CHF 4 600** – Zurich, 14 mai 1983 : *Juckelche und Spuckelche* 1959, cr. gras (51x72) : **CHF 2 800** – Milan, 9 juin 1983 : *Die Wage des Mondweltmoralgerichts* 1959, techn. mixte/cart. (90x61) : **ITL 3 500 000** – Londres, 25 juin 1985 : *La Poupée-cygne* 1961, cr. en coul. et mine de pb (72,5x51) : **GBP 3 200** – Londres, 28 mai 1986 : *Der Mondmoralische Tiervogel* 1959, cr. en coul. (73x51) : **GBP 1 600** – Lokeren, 12 déc. 1987 : *Der mondmoralische Ziervogel* 1960, past. (73x51) : **BEF 75 000** – Zurich, 25 oct. 1989 : *La conscience lunaire à l'envers ou acrobatique*, techn. mixte et bronze doré (H. 53) : **CHF 1 800** – Paris, 18 fév. 1990 : *Die komische unmoralische monluftbrücke* 1956, cr. de coul. (58,5x87,5) : **FRF 70 000** – New York, 21 fév. 1990 : *La demande en mariage lunaire et diplomatique* 1965, cr. de coul./ cart. (72,7x50,8) : **USD 9 350** – Stockholm, 30 mai 1991 : *Psyché et Nabamor* 1956, craies de coul./pap. (73x101) : **SEK 16 500** – Stockholm, 30 nov. 1993 : *Être suivant son destin*, craie de coul./ pap. (50x72) : **SEK 16 500** – New York, 24 fév. 1995 : *La Poupée-cygne*, graphite et cr. de coul./cart. (50,8x72,7) : **USD 2 645** – Copenhague, 7 juin 1995 : *Inventaire lunaire* 1964, craies grasses (51x72) : **DKK 9 500**.

SCHRÖDER-TAPIAU Karl. Voir SCHRÖDER

SCHRÖDL Anton
Né le 24 février 1820 à Schwechat. Mort le 5 juillet 1906 à Vienne. XIXe-XXe siècles. Autrichien.
Peintre d'animaux, paysages.
Il fut élève de l'Académie de Vienne, et visita l'Allemagne et la Hongrie avant de se fixer à Vienne.
Musées : Munich (Nouvelle pinacothèque) : *Paysage* – Vienne : *Bélier dans la lande* – *Vaches devant une cabane de pâtre* – *Deux moutons dans l'étable.*
Ventes Publiques : Paris, 18 avr.1950 : *Paysages de montagne,* deux peint. : FRF 1 850 – Vienne, 17 mars 1970 : *Paysage alpestre* : ATS 20 000 – Vienne, 30 nov. 1971 : *Intérieur d'étable* : ATS 50 000 – Bruxelles, 5 oct. 1976 : *Nature morte,* h/t (69x99) : ATS 18 000 – Cologne, 11 juin 1979 : *Intérieur rustique,* h/cart. (33x45) : DEM 4 400 – Vienne, 18 mai 1983 : *Intérieur de cuisine,* h/cart. (28x43,5) : ATS 35 000 – Londres, 26 fév. 1988 : *Moutons dans la bergerie,* h/t (39,5x55,4) : GBP 1 650 – Munich, 25 juin 1996 : *La Laitière,* h/cart. (14x25,5) : DEM 1 080.

SCHRÖDL Leopold
Né le 7 juillet 1841 à Währing (près de Vienne). Mort le 5 décembre 1908 à Vienne. XIXe siècle. Autrichien.
Sculpteur.
Il était le fils de Norbert Michael.

SCHRÖDL Norbert
Né le 16 juillet 1842 à Vienne. Mort le 25 février 1912 à Cronberg. XIXe-XXe siècles. Autrichien.
Peintre de portraits.
Fils de Norbert Michael Schrödl. Il fut élève de Zichy à Saint-Pétersbourg et de Becker von Worms à Francfort. Il travailla à Dresde, Berlin, Paris et en Italie.
Musées : Francfort-sur-le-Main : *Portrait de l'impératrice Frédérica* – *Portrait du peintre Anton Burger* – *Portrait du peintre Adolf Schreyer.*
Ventes Publiques : Heidelberg, 11 avr. 1981 : *Scène de moisson,* pl. et lav. (14,5x23,5) : DEM 1 800.

SCHRÖDL Norbert Michael
Né le 16 avril 1816 à Schwechat près de Vienne. Mort le 1er décembre 1890 à Dresde. XIXe siècle. Autrichien.
Sculpteur sur ivoire.
Il était le père de Léopold et de Norbert.

SCHRODT Johann Georg
XVIIIe siècle. Actif à Wasserbourg. Allemand.
Peintre.

SCHRÖDTER Adolf ou Chrodter
Né le 28 juin 1805 à Schwedt. Mort le 9 décembre 1875 à Karlsruhe. XIXe siècle. Allemand.
Peintre de genre et graveur.
Élève de l'Académie de Berlin et de Schadow à Düsseldorf. Membre de l'Académie de Berlin en 1835. Médaille d'or à Berlin

en 1859. Il a gravé des sujets de genre, des vignettes et des illustrations diverses.

Musées : Amsterdam (mun.) : *Don Quichotte dans son cabinet de travail* – Berlin (Gal. Nat.) : *Dégustation de vin* – *Triomphe de sa Majesté le Vin,* deux tableaux – *Kermesse de paysans* – *Auberge rhénane* – *Till l'Espiègle* – *La forge de la forêt* – *Herbarium ornatum* – *Don Quichotte étudiant les romans de chevalerie* – *Scène du Henri V de Shakespeare* – Cologne : *Don Quichotte* – Düsseldorf : *Kermesse de paysans,* deux tableaux – *Don Quichotte et sa Dulcinée* – Francfort-sur-le-Main (Staedel) : *Les tanneurs affligés* – *Les quatre boissons principales : vin du Rhin, champagne, punch, vin de mai* – Hambourg : *Munchhausen, racontant ses aventures* – Kaliningrad, ancien. Königsberg : *Comment Till l'Espiègle trompa le sommelier pour un pot de vin* – Karlsruhe : *Les quatre saisons* – Munster : *Falstaff passant les recrues en revue* – *Falstaff chez le juge de paix Schaal.*
Ventes Publiques : Londres, 21 oct. 1983 : *Comme il vous plaira, Acte 3, scène 4* 1851, h/t (58,4x67,2) : GBP 1 900 – Berlin, 5 déc. 1986 : *Le Triomphe de Bacchus,* aquar./traits de cr./cart. (30,2x95) : DEM 8 000.

SCHRÖDTER Alwine, née Heuser
Née le 13 février 1820 à Gummersbach en Rhénanie. Morte le 12 avril 1892 à Karlsruhe. XIXe siècle. Allemande.
Peintre de fleurs.
Elle se maria en 1840 avec le peintre Adolf Schrödter.

SCHRÖDTER Hans
Né le 14 juillet 1872 à Karlsruhe (Bade-Wurtemberg). XXe siècle. Allemand.
Peintre, graveur, illustrateur.
Il fut élève de Leopold von Kalckreuth et Hans Thoma. Il était l'oncle d'Adolf Schrödter. Il vécut et travailla à Donaueschingen.
Musées : Brême – Donaueschingen – Karlsruhe – Mayence.

SCHROEDER Erich
XVIIe siècle. Actif à Hambourg entre 1659 et 1681. Allemand.
Peintre.

SCHROEDER Friedrich
Né en 1768 en Hesse-Cassel. Mort en 1839 à Paris. XVIIIe-XIXe siècles. Allemand.
Graveur, surtout de reproductions.
Il fut élève de Klauber, à Augsbourg. Il a gravé des paysages d'après Swanevelt, Vernet, La Hire, Karel du Jardin. Il a imité la manière de Woollett, notamment dans ses ouvrages d'après Bemmel. Il a souvent gravé pour ses confrères, exécutant les fonds, les accessoires, notamment pour Massard et Toschi.

SCHROEDER Louis Jean Désiré
Né le 24 décembre 1828 à Paris. Mort en 1898. XIXe siècle. Français.
Sculpteur.
Élève de F. Rude et de Dantan aîné. Débuta au Salon de 1848 et obtint une médaille de deuxième classe en 1852. Le Musée de Tours conserve de lui *La chute des feuilles,* et celui de Dijon, *Œdipe et Antigone.*

SCHROEDER Max
Né le 3 mars 1858 à Greifswald. XIXe siècle. Actif à Berlin. Allemand.
Peintre de marines.

SCHROEDER Minna
Morte le 22 février 1931 à Leipzig (Saxe). XIXe-XXe siècles. Allemande.
Peintre de miniatures.
Elle fut élève de Walter Tiemann. Elle a peint la princesse Marguerite et le prince et la princesse Jean Georges de Saxe.

SCHROEDER Nathanael
Né en 1630 à Dantzig. Mort en 1685 à Dantzig. XVIIe siècle. Allemand.
Dessinateur, graveur.
C'était un amateur.

SCHROEDER Ulrich Anton
Né le 24 avril 1805 à Gustrow. Mort en 1837 à Munich. XIXe siècle. Allemand.

Peintre de figures, portraits.
Il fut élève de l'Académie de Dresde.

SCHROEDER William Howard
Mort en août 1892 à Pretoria. XIXe siècle. Britannique.
Dessinateur et caricaturiste.
Cet artiste établi dans l'Afrique du Sud obtint un grand succès. Nombre de ses caricatures furent reproduites dans les journaux anglais.

SCHROEDER-SONNENSTERN Friedrich ou Emil. Voir SCHRÖDER-SONNENSTERN

SCHROEDTER Anton
Né le 9 février 1879 à Coblence (Rhénanie-Palatinat). XXe siècle. Allemand.
Sculpteur.
Il vécut et travailla à Darmstadt. Il fut élève de Ludwig Habich. Il séjourna à Rome de 1907 à 1914. Il a décoré la façade de l'École de Commerce de Cologne.

SCHROEGER Efraim
Né le 18 février 1727 à Thorn. Mort le 16 août 1783 à Varsovie. XVIIIe siècle. Polonais.
Dessinateur et architecte.
Élève du capitaine Deybel pour l'architecture. Il fut dessinateur et architecte à la cour du roi Stanislas-Auguste. Il reconstruisit l'église des Carmélites à Varsovie ; on cite encore de lui le palais d'un primat, ainsi que la chapelle Skiernievice avec un monument d'Ostrovski sculpté par Monaldi d'après les dessins de notre artiste.

SCHROEKH Michael. Voir SCHRÖCK

SCHROER Hans ou Schöer ou Schrorer
Originaire de Liège. Mort en 1601 à Kassel. XVIe siècle. Belge.
Peintre, modeleur, sculpteur et stucateur.
Jusqu'en 1572 il fut au service du landgrave Guillaume IV de Hesse-Kassel pour lequel il exécuta le projet d'une fontaine. Il passa en 1572 au service du prince électeur Auguste de Saxe. De 1573 à 1577 il exécuta dix-huit tableaux muraux pour le château de Freudenstein à Freiberg. Il peignit en 1575 pour le château de Dresde. Il passa enfin en 1581 à Augsbourg, où il fit les portraits des ducs de Wurtemberg.

SCHRÖER Rudolf
Né le 1er octobre 1864 à Vienne. XIXe-XXe siècles. Autrichien.
Sculpteur.
Il fut élève de Edm. Hofmann.

SCHROER C.
XIXe siècle. Actif à Berlin vers 1817. Allemand.
Lithographe.

SCHROETER Carolina von, née Grasselli
Née en 1803 à Rome. XIXe siècle. Italienne.
Miniaturiste.

SCHROETER Christian Johann. Voir SCHRÖDER

SCHROETER Constantin Johann Friedrich Carl. Voir SCHRÖTER

SCHROETER Gottlieb Heinrich von
Né le 25 mars 1802 à Rendsbourg. Mort après 1866. XIXe siècle. Allemand.
Peintre d'histoire, compositions religieuses.
Il étudia à Dresde et séjourna de 1821 à 1827 à Rome, où il subit l'influence d'Overbeck. Il fut aussi écrivain. Sa femme Carolina, née Grasselli, était miniaturiste.
VENTES PUBLIQUES : LONDRES, 14 fév. 1990 : Le retour de Judith après le meurtre d'Holoferne 1835, h/t (80,5x63) : GBP 2 860.

SCHROETER Johann Friedrich ou Schioter
Né le 11 décembre 1770 à Leipzig. Mort le 2 avril 1836 à Leipzig. XVIIIe-XIXe siècles. Allemand.
Graveur au burin et dessinateur.
Élève de Bause ; fut nommé graveur de l'Université de Leipzig en 1813. Il a gravé des portraits et des scènes de genre, notamment d'après Rembrandt, mais son œuvre est surtout anatomique.

SCHROETER Johann Gottlob
Mort en 1818. XIXe siècle. Actif à Dresde. Allemand.
Peintre.

SCHROETER Paul K.
Né le 26 octobre 1866 à Kempen. XIXe-XXe siècles. Allemand.

Peintre, graveur.
Il fut élève de Peter Janssen et de E. von Gebhardt. Il vécut et travailla à Berlin.

SCHROETER Richard
Né le 15 février 1873 à Breslau. XXe siècle. Allemand.
Peintre de paysages, marines.
Il fut élève de W. Friedrich et de Friedrich Kallmorgen. Il est représenté dans les collections de la ville de Berlin et à l'hôtel de Ville de Berlin-Schöneberg. Il vécut et travailla à Berlin.

SCHROETTER Richard
Né en 1893 à Prerau (près d'Olmutz). XXe siècle. Actif en France. Allemand.
Peintre.
Il fut élève de Franz Thiele. Il a figuré, à Paris, au Salon des Tuileries.
MUSÉES : PRAGUE (Gal. Mod.) : Trois œuvres.

SCHROEVENS Cesar
Né le 25 février 1884 à Anvers. XXe siècle. Belge.
Sculpteur de figures, bustes.
Il fut élève de Frans Joris et Jef Lambeaux. Il a sculpté dix bustes au Foyer du théâtre lyrique flamand d'Anvers et le buste de Verhaeren à la Maison du peuple à Bruxelles.
MUSÉES : ANVERS : Buste de Jef Lambeaux, bronze – Buste de Verhaeren, marbre – IXELLES : Tête de femme.
VENTES PUBLIQUES : LOKEREN, 21 mars 1992 : Étreinte 1943, sculpt. de plâtre (H. 42, l. 55) : BEF 33 000.

SCHROFF
XVIIIe siècle. Actif vers 1770. Allemand.
Sculpteur sur bois.

SCHROIDER G.
XVIIIe siècle. Actif à Londres. Britannique.
Peintre de portraits.

SCHROM Sidonius von
Né le 22 novembre 1887 à Vienne. XXe siècle. Autrichien.
Peintre, graveur.
Il vécut et travailla à Innsbruck.

SCHRÖNER A.
XIXe siècle. Actif vers 1839. Allemand.
Miniaturiste.
Le Musée des Arts industriels de Hambourg possède une aquarelle de cet artiste, le portrait du Dr Johann Schleiden.

SCHROP Thomas
Originaire d'Augsbourg. XVIIe siècle. Travaillant à Bergen en Norvège en 1618. Allemand.
Ébéniste.

SCHROPP Anton
XVIIIe siècle. Allemand.
Ébéniste.

SCHROPP Johann Daniel
XVIIIe siècle. Autrichien.
Peintre.
Il peignit surtout des paysages à la manufacture de porcelaine de Vienne entre 1771 et 1791.

SCHROPP Karl
Né en 1794. Mort en 1876. XIXe siècle. Allemand.
Modeleur.
Il travailla à la Nouvelle Résidence de Bamberg.

SCHROPP Karl
Né le 22 avril 1899 à Heidelberg (Bade-Wurtemberg). XXe siècle. Allemand.
Peintre.
Il fut élève de Friedrich Fehr et Albert Haueisen. Il vécut et travailla à Genève. L'État badois et la ville de Heidelberg possèdent plusieurs de ses œuvres.
MUSÉES : MANNHEIM – NUREMBERG.

SCHROPP Simon
XVIIe siècle. Allemand.
Ébéniste.
Il a pourvu à l'installation des cellules de moines du Monastère d'Ottobeuren, où il séjourna à partir de 1684.

SCHRORER Hans. Voir SCHROER

SCHRORER Hans Friedrich ou Schrorrer
XVIIe siècle. Actif à Augsbourg entre 1609 et 1649. Allemand.

Peintre et graveur.

Il se confond peut-être avec Hans Friedrich Schorer l'Ancien, peintre et graveur à Augsbourg, qui étudia à la fin du XVIᵉ siècle en Italie, à Venise et qui travailla entre 1600 et 1639 à Nuremberg et à Augsbourg.

SCHRORER Hans Friedrich, le Jeune ou **Schrorrer**
Né en 1610. XVIIᵉ siècle. Actif à Augsbourg. Allemand.
Peintre.

SCHROT Augustin ou **Schrott**
XVIᵉ siècle. Actif à Vienne. Autrichien.
Peintre.

Il devint bourgeois de Kempten en 1567 et s'établit à Vienne en 1573.

SCHROT Christian. Voir **SGROOTEN**

SCHROTBANCK Hanns
XVᵉ-XVIᵉ siècles. Français.
Peintre, graveur.

Il se manifesta à Strasbourg en 1483, 1490 et 1502. On lui attribue les gravures sur bois d'un calendrier pour 1490, conservé à la Bibliothèque d'État de Berlin. Il réalisa sans doute des monogrammes.

SCHRÖTEL W.
XVIIIᵉ siècle. Actif au milieu du XVIIIᵉ siècle. Allemand.
Peintre.

Il a fait le portrait du maréchal Frédéric Ferdinand Auguste, comte de Wurtemberg.

SCHRÖTER Bernhard
Né le 1ᵉʳ octobre 1848 à Meissen (Saxe-Anhalt). Mort le 21 juillet 1911 à Meissen. XIXᵉ-XXᵉ siècles. Allemand.
Peintre de portraits, de figures, paysagiste.

Élève de Ch. Verlat et Jul. Hubner. Les musées de Meissen et de Dresde conservent plusieurs de ses œuvres.

SCHRÖTER Constantin Johann Friedrich Carl
Né le 21 mars 1795 à Schkenditz. Mort le 18 octobre 1835 à Berlin. XIXᵉ siècle. Allemand.
Peintre de genre et de portraits.

Élève de l'Académie de dessin de Leipzig et de Pochmann à Dresde. Il revint à Leipzig en 1819 et s'y établit comme peintre de portraits. Il fit aussi des sujets de genre. En 1826 il vint à Berlin et y acheva sa carrière.

VENTES PUBLIQUES : COLOGNE, 21 nov. 1985 : *Chasseur devant un cerf mort* 1829, h/pan. (48x38) : **DEM 15 000**.

SCHRÖTER Corona Elise Wilhelmine
Née le 11 janvier 1751 à Guben. Morte le 23 août 1802 à Ilmenau. XVIIIᵉ siècle. Allemande.
Peintre.

Elle fut appelée à Weimar sur la demande de Goethe. Le Musée national de Weimar possède deux portraits de cette artiste, peints par elle-même.

SCHRÖTER Friedrich
Mort le 31 mai 1660 à Altdorf en Suisse. XVIIᵉ siècle. Actif à Fribourg-en-Brisgau. Suisse.
Peintre.

Il a décoré les églises de Silenen et d'Attinghausen.

SCHRÖTER Georg ou **Schröder** ou **Schroter** ou **Schrotter**
Né vers 1535 à Torgau. Mort en 1586 à Torgau. XVIᵉ siècle. Allemand.
Sculpteur.

Élève de son père Simon l'Ancien. Il a travaillé uniquement dans le grès et l'albâtre.

SCHRÖTER Johann ou **Sckretar**
XVIIᵉ siècle. Allemand.
Peintre.

Il a peint les douze apôtres et saint Saturnin pour la cathédrale de Frauenbourg.

SCHRÖTER Johann Heinrich
XVIIIᵉ siècle. Actif à Zerbst vers 1723. Allemand.
Peintre faïencier.

SCHRÖTER Ludwig
Né le 23 août 1861 à Esslingen. Mort le 18 janvier 1929 à Zurich. XIXᵉ-XXᵉ siècles. Suisse.
Dessinateur.

SCHRÖTER Marianne von
XIXᵉ siècle. Allemande.
Peintre.

Le Musée de Rostock conserve d'elle deux portraits.

SCHRÖTER Matthias ou **Schröder**
XIXᵉ siècle. Allemand.
Peintre de compositions religieuses, portraits, paysages animés.

Originaire de la Bavière du Sud, il devint bénédictin et a peint des portraits et des sujets religieux dans le style nazaréen.

VENTES PUBLIQUES : LOS ANGELES, 17 mars 1980 : *Nu allongé et joueur de lyre* 1906, h/t (73,2x92) : **USD 1 300** – LONDRES, 31 oct. 1996 : *Pêche dans une rivière* 1868, h/t (35x49) : **GBP 1 150**.

SCHRÖTER Simon, l'Ancien ou **Schröder** ou **Schroter** ou **Schrotter**
Mort le 10 août 1568. XVIᵉ siècle. Actif à Torgau. Allemand.
Sculpteur.

Père de Georg et de Simon le Jeune. Il fut un des sculpteurs de Saxe les plus réputés de la Renaissance. On lui doit le portail de l'église du château de Gotha.

SCHRÖTER Simon, le Jeune ou **Schröder** ou **Schroter** ou **Schrotter**
Né vers 1545 à Torgau. Mort en 1573 probablement. XVIᵉ siècle. Allemand.
Sculpteur.

Il était le fils de Simon l'Ancien.

SCHRÖTER Theodor
XVIIᵉ siècle. Autrichien.
Peintre.

SCHROTER Wilhelm ou **Schroeter**, dit **Winter-Schroeter**
Né le 24 février 1849 à Dessau. Mort en 1904 à Karlsruhe. XIXᵉ siècle. Allemand.
Peintre de paysages.

Il fut élève de C. F. Lessing et de H. Gude.

MUSÉES : ALTENBURG – CHEMNITZ – DESSAU – DONAUESCHINGEN – PFORZHEIM.

VENTES PUBLIQUES : COLOGNE, 26 mars 1976 : *Sous-bois* 1895, h/t (90x135) : **DEM 1 500** – COLOGNE, 11 juin 1979 : *Paysage d'hiver*, h/t (82x120) : **DEM 3 200**.

SCHROTH Andreas ou **Schrott**
Né en 1791 à Vienne. XIXᵉ siècle. Autrichien.
Sculpteur et peintre.

Il fut élève de l'Académie de Vienne à partir de 1809 et il exposa entre 1820 et 1850.

SCHROTH Jakob
Né en 1773 à Pest. Mort le 22 février 1831 à Vienne. XVIIIᵉ-XIXᵉ siècles. Autrichien.
Sculpteur.

Il a sculpté des figures pour le château de Weilbourg et pour le monastère des Écossais à Vienne.

SCHROTH Johann, l'Ancien ou **Schrott**
Né en 1789. Mort en 1857 à Vienne. XIXᵉ siècle. Autrichien.
Architecte et sculpteur.

SCHROTH Johann, le Jeune ou **Schrott**
Né en 1819 à Vienne. XIXᵉ siècle. Autrichien.
Sculpteur.

Il était le fils de Johann l'Ancien.

SCHROTH Johann Friedrich ou **Schrott**
XVᵉ siècle. Actif à Vienne. Autrichien.
Sculpteur.

Il a travaillé pour le comte Esterhazy et a sculpté le grand autel de l'église d'Oberndorf près de Raabs.

SCHROTH Josef
Né le 2 janvier 1764 à Pest. Mort le 16 septembre 1797 à Vienne. XVIIIᵉ siècle. Autrichien.
Sculpteur.

SCHROTT. Voir aussi **SCHROT** et **SCHROTH**

SCHROTT Andreas. Voir **SCHROTH**

SCHROTT Augustin. Voir **SCHROT**

SCHRÖTT Erasmus
Né en 1755 à Gœbel. Mort le 20 février 1804 à Kaschau. XVIIIᵉ siècle. Hongrois.

Peintre et graveur.
Il a peint pour l'hôtel de ville de Kaschau une *Allégorie du Droit hongrois.*

SCHROTT G.
xviiie siècle.
Silhouettiste.

SCHROTT Johann. Voir SCHROTH

SCHROTT Johann Friedrich. Voir SCHROTH

SCHROTT Maximilian
Né en 1783 à Landshut. Mort en 1822 à Munich. xixe siècle. Allemand.
Miniaturiste.
Élève de H. Mitterer. Le Musée de la place Saint-Jacques à Munich conserve de lui un dessin représentant un paysage.

SCHROTT Othmar ou Schrott-Vorst
Né le 24 avril 1883 à Innsbruck. xxe siècle. Allemand.
Sculpteur, graveur.
Il fut élève de A. Brenck et de W. von Rumann.

SCHROTTA Janos Frigies ou Johann Friedrich
Né le 13 mai 1898 à Kispest. xxe siècle. Hongrois.
Sculpteur de monuments.
Il vécut et travailla à Budapest. On lui doit un monument commémoratif de la guerre à Tasabanya.

SCHRÖTTER Alfred von
Né le 12 février 1856 à Vienne. Mort en 1935. xixe-xxe siècles. Autrichien.
Peintre de figures, paysages, illustrateur.
Il fut élève de l'Académie de Vienne, sous la direction de Canon et de Loefftz. Il fut professeur à l'École des Beaux-Arts de Graz. Il a décoré la salle Stéphanie de l'Homme sauvage à Graz.
Musées : Graz : *Route dans la campagne* – Magdebourg – Troppau – Weimar.
Ventes Publiques : Vienne, 16 nov. 1983 : *Portrait d'un chasseur* 1886, h/pan. (28x18,5) : ATS 110 000 – New York, 17 oct. 1991 : *Le Chasseur* 1889, h/pan. (38,1x30,5) : USD 8 250.

SCHRÖTTER Bernhard von
Né le 29 août 1772 à Vienne. Mort le 4 juillet 1842 à Vienne. xviiie-xixe siècles. Autrichien.
Peintre de portraits et lithographe.
Il exposa de 1813 à 1840 à Sainte-Anne et a surtout peint des acteurs dans les rôles dont ils étaient les titulaires. Ses portraits sont conservés dans la Galerie des portraits de théâtre à Graz.

SCHRÖTTER Georg
Né en 1650. Mort en 1717. xviie-xviiie siècles. Actif à Grussau en Silésie. Allemand.
Sculpteur.

SCHROTTER Georg. Voir aussi SCHRÖTER

SCHROTZBERG Franz
Né le 2 avril 1814 à Vienne, ou 1811. Mort le 29 mai 1889 à Graz. xixe siècle. Autrichien.
Peintre de sujets mythologiques, portraits.
Il fut élève de l'Académie de Vienne. En 1839 il fit un voyage d'études en Italie, en Allemagne, en Belgique, et séjourna à Paris et à Londres. De retour en Autriche, il devint membre de l'Académie de Vienne.
Musées : Munich : *Thérèse, duchesse de Wurtemberg* – *Elisabeth, impératrice d'Autriche, née princesse de Bavière* – *Mathilde, archiduchesse d'Autriche* – Vienne : *Léda* – *L'artiste* – Vienne (Czernin) : *La comtesse Czernin de Chudentz* – *Le comte Czernin* – *La comtesse Caroline Czernin.*
Ventes Publiques : Vienne, 14 mars 1978 : *Portrait de la comtesse Nako de Nagy* 1850, h/t (71x57) : ATS 25 000 – Vienne, 11 sep. 1985 : *Portrait de fillette*, h/t (158x110) : ATS 50 000 – Londres, 22 nov. 1990 : *Leda et le Cygne*, h/t/pan. (134,6x101,6) : GBP 3 850.

SCHROTZBERG Peter von
xxe siècle. Autrichien.
Peintre miniaturiste.

SCHROWDER Benjamin
Né vers 1757 à Winchelsea. Mort en 1826 à Dublin. xviiie-xixe siècles. Britannique.
Sculpteur.
Il fut le premier maître de E. Foley.

SCHRUERS Xavier ou Scruers
xixe siècle. Belge.

Sculpteur de bustes.
Il fut élève de G. L. Godecharle. Il exposa en 1813 un buste au Salon de Bruxelles.

SCHRUTEK de Monte Sylva Franz von
Né vers 1800 en Bohême. Mort en 1861 en Estonie, accidentellement. xixe siècle. Autrichien.
Peintre amateur.
Le plus grand nombre des œuvres de ce colonel est resté la propriété de Mlle Gisele von Schrutek.

SCHRYBER Bernhardin
Mort le 14 juin 1654 à Schaffhouse. xviie siècle. Actif à Schaffhouse. Suisse.
Peintre verrier.

SCHRYBER Tobias
Mort le 4 novembre 1610 à Schaffhouse. xviie siècle. Actif à Schaffhouse. Suisse.
Peintre verrier.

SCHRYVER Émile de
Né le 16 juillet 1891 à Bruxelles. Mort en 1957. xxe siècle. Belge.
Peintre d'intérieurs, paysages urbains.
Autodidacte. Officier de la Légion d'honneur. Il s'est révélé en 1948. Il a figuré au Salon d'Automne à Paris.
Bibliogr. : In : *Dict. biogr. illustré des artistes en Belgique depuis 1830*, Arto, Bruxelles, 1987.
Musées : Paris (Mus. d'Art Mod. de la Ville de Paris).

SCHRYVER Louis Marie de
Né le 12 octobre 1862 à Paris. Mort le 6 décembre 1942 à Paris. xixe-xxe siècles. Français.
Peintre de sujets religieux, scènes de genre, nus, portraits, paysages, paysages urbains, natures mortes, fleurs et fruits, peintre à la gouache, aquarelliste, pastelliste, dessinateur.
De descendance belge, sa précoce vocation ne fut pas contrariée par un père journaliste parisien, qui appartenait au mouvement intellectuel républicain des amis de Victor Hugo, dans l'opposition au régime de Napoléon III. Il évolua tôt dans le monde des Beaux-Arts grâce aux amitiés de son père, parmi lesquelles : Gustave Courbet, Rosa Bonheur et Gabriel Ferrier, dont il devint élève. Il fut nommé membre honoraire de la Society of Arts of Canada, à Montréal en 1893. Il créa avec Émile Auguste Carolus-Duran et Augustin Zwiller l'Exposition de Peinture et Sculpture à l'Automobile Club de France. Durant cinq années, à partir de 1919, il fut envoyé en Allemagne occupée, à Ludwigshafen-sur-le-Rhin (Rhénanie-Palatinat), pour une mission culturelle en qualité de peintre. Au début de l'année 1925, il revint définitivement à Paris, où il vécut retiré comme il le souhaitait, sans abandonner la peinture.
Il figura dans diverses expositions collectives : à partir de 1872, à l'âge de treize ans, Salon de Paris, puis Salon des Artistes Français, dont il devint sociétaire en 1896 ; de 1903 à 1922 Salon de l'Automobile Club de France ; de 1940 à 1942 Salon des Indépendants de Paris. Il exposa personnellement à la galerie Tedesco Frères à Paris, ses œuvres étant ensuite acheminées en Belgique, en Allemagne, Autriche, Russie et en Amérique du Nord. Il reçut diverses récompenses, dont : 1879 médaille de deuxième classe à l'Exposition Universelle de Sydney ; 1886 mention honorable, Paris ; 1889 mention honorable à l'Exposition Universelle de Paris ; 1891 médaille de troisième classe, Paris ; 1896 médaille de deuxième classe, Paris ; 1900 médaille d'argent à l'Exposition Universelle de Paris.
Très jeune, il a trouvé sa manière qui lui assurera un durable succès, scènes des rues de Paris autour de l'année 1900, où se côtoient dans le paysage urbain jolies femmes en robes de l'époque et petit peuple des métiers de la rue : marchand des quatre saisons, balayeurs des rues sur les Champs-Elysées, vendeurs de fleurs de l'île de la Cité. Avec *Un marché au xviiie siècle* (Marché de Saint-Germain), il commença à peindre une petite suite en costumes de « style », demandée par sa galerie Tedesco, ce thème prêtant à des compositions colorées et à une heureuse facture. Dans un tout autre genre, il a consacré des peintures aux débuts de l'épopée des courses automobiles qui en un véritable précurseur du futurisme de Carlo Carra et de Giacomo Balla, on cite notamment : *En vitesse* 1906, *L'arrivée du vainqueur* 1907. Parallèlement, il a réalisé des portraits et sujets d'expressions influencés par la littérature de l'époque : *Les lesbiennes* – *Martyre chrétienne* – *Amour sacré* – *Amour profane*, et

quelques portraits mondains : *Mlle de Valmont – Mme la contesse de Boubée – Mme la Marquise de Beauchamp et sa fille – Le docteur Poirier*. Après la guerre de 1914-1918, il produisit moins et délaissa les sujets qui l'avaient fait connaître. On note, durant sa période rhénane, des tableaux d'inspirations et de techniques diverses, quelques paysages, des vergers en fleurs, des coins de jardins, des natures mortes et encore des fleurs, dont *L'alphabet, Les enfants aux Totons, Le drapeau*. De retour à Paris, il renoua le thème qui lui était le plus cher, des vues de Paris, le plus souvent animées, certaines de ces toiles étant signées, d'autres sous pseudonymes. ■ Sandrine Delcluze

Louis de Schryver

Louis de Schryver

Louis de Schryver

Bibliogr. : Patrice Hovald : *Le peintre Louis de Schryver, en entretien avec sa fille, Mme Émile Hert*, in : La maison d'Alsace, N° 15, Mulhouse, 1978.

Musées : Cambrai : *Le marchand des quatre saisons* 1895 – Compiègne (Mus. de la Voiture) : *L'arrivée du vainqueur au Premier prix de l'Automobile Club* – Paris (Mus. de l'Armée) : *Le drapeau* – Paris (Mus. d'Art Mod. de la Ville) : *Porte de Paris* – Pontoise (Mus. Tavet-Delacour) : *Nature morte* 1879 – Tourcoing : *Mes dernières fleurs* 1886.

Ventes Publiques : Paris, 3 juin 1898 : *Fleuriste*, dess. : **FRF 150** – New York, 7 fév. 1907 : *Le Pont* : **USD 200** – Paris, 29-30 déc. 1924 : *Pêche* : **FRF 160** – Paris, 13 fév. 1950 : *Corbeille de fleurs*, gche : **FRF 3 200** – Paris, 10 déc. 1954 : *Avenue de l'Opéra : la marchande de fleurs* : **FRF 64 500** – Cologne, 24 mars 1972 : *La promenade* : **DEM 3 000** – Los Angeles, 13 nov. 1972 : *Couple dans un jardin* : **USD 2 100** – Londres, 14 oct. 1973 : *La marchande de fleurs avenue de l'Opéra* : **GBP 2 100** – New York, 12 jan. 1974 : *La marchande de fleurs*, h/t (51x38) : **USD 2 300** – New York, 15 oct. 1976 : *La marchande de pêches* 1901, h/t (70x46) : **USD 3 200** – New York, 21 jan. 1978 : *Picking Apple blossoms* 1900, aquar. en forme d'éventail (70x28) : **USD 850** – Enghien-les-Bains, 22 nov. 1981 : *Le Thé* (73x92) : **FRF 18 500** – Londres, 6 mai 1981 : *Paris, le marché aux fleurs dans l'île de la Cité*, h/t (91,5x72) : **GBP 3 600** – New York, 23 fév. 1983 : *Panier de prunes*, aquar. et gche (29,2x44,5) : **USD 1 100** – Clermont-Ferrand, 13 juin 1984 : *Place de l'Opéra vers 1932*, h/t (50x65) : **FRF 36 000** – Paris, 8 juin 1984 : *Portrait de Madame Fénéon* 1904, h/t (142x132) : **FRF 11 000** – Londres, 3 déc. 1985 : *Marché aux fleurs rue du Havre* 1893, h/t (91x71) : **GBP 58 000** – Londres, 19 juin 1985 : *Paris, avenue de l'Opéra* 1895, h/t (26x34,5) : **GBP 15 000** – New York, 28 oct. 1986 : *La marchande de fleurs rue de Rivoli* 1897, h/t (59x69,9) : **USD 130 000** – Londres, 25 mars 1987 : *A parisian flower seller* 1897, h/pan. (21,5x15) : **GBP 12 000** – Londres, 24 mars 1988 : *Marchande de fleurs avenue de l'Opéra* 1911, h/t (57x92) : **GBP 23 100** – Monaco, 2 déc. 1988 : *Journée de printemps aux Champs Elysées de Paris* 1907, aquar. et gche (14,5x21) : **FRF 22 200** – New York, 23 fév. 1989 : *Jolie jeune femme* 1902, h/t (61,6x50,5) : **USD 11 000** – Londres, 7 juin 1989 : *La cigale et la fourmi*, h/t (71,5x45) : **GBP 6 380** – Reims, 22 oct. 1989 : *Montmartre et le Lapin Agile*, h/t (97x130) : **FRF 40 000** – New York, 22 mai 1990 : *Marchande de fleurs dans une rue de Paris* 1897, h/t (50,8x71,1) : **USD 209 000** – Londres, 21 juin 1991 : *Roses dans un vase avec deux poires dans une assiette et des fruits et des fleurs sur l'entablement* 1896, h/t (90,8x81,9) : **GBP 12 100** – New York, 16 oct. 1991 : *Le marché aux fleurs de La Madeleine* 1891, h/t (54,6x65,4) : **USD 114 400** – New York, 27 mai 1992 : *Fleurs d'été* 1888, h/t (102,8x157,5) : **USD 165 000** – New York, 30 oct. 1992 : *L'avenue du bois de Boulogne un matin de printemps*, h/t (70,5x102,9) : **USD 132 000** – Paris, 22 mars 1993 : *Les deux amies* 1904, h/t (86x70) : **FRF 38 000** – New York, 26 mai 1993 : *Marchande de fleurs près de l'Élysée* 1896, h/t (55,9x47) : **USD 140 000** – New York, 12 oct. 1994 : *Le fleuriste et sa petite fille, place du Carrousel à Paris*, h/t (52,1x58,1) : **USD 35 650** – Londres, 14 juin 1995 : *Nature morte de fleurs* 1896, h/t (32x40) : **GBP 6 900**.

SCHTEINBERG Edik. Voir **STEINBERG**

SCHTSCH. Pour les patronymes commençant par ces lettres, voir **CHTCH**

SCHUBACK Elisabeth
XIXᵉ siècle. Actif vers 1827. Allemand.
Lithographe.

SCHUBACK Emil Gottlieb
Né le 28 juin 1820 à Hambourg. Mort le 14 mars 1902 à Düsseldorf. XIXᵉ siècle. Allemand.
Peintre de genre et de portraits, lithographe.
Élève de G. Hardorff à Hambourg, de Cornelius et de Hess à Munich, de Rudolf Jordan à Düsseldorf. Il travailla à Rome entre 1843 et 1846, et se fixa à Düsseldorf en 1856. On cite de lui *Le Christ au mont des Oliviers*.
Ventes Publiques : New York, 17 mai 1984 : *Le jouet cassé*, h/t (66,5x57) : **USD 6 500** – New York, 28 oct. 1986 : *Enfants jouant dans un intérieur* 1866, h/t (56x51) : **USD 9 500**.

SCHUBART
Mort vers 1815 à Hambourg. XIXᵉ siècle. Allemand.
Miniaturiste.
Élève de Camerata à Dresde.

SCHUBART Christian Friedrich ou **Schuberth**
XVIIIᵉ siècle. Actif à Dresde entre 1730 et 1760. Allemand.
Peintre de fleurs et de fruits.

SCHUBART Christian Ludwig
Né en 1807 à Dresde. XIXᵉ siècle. Actif à Dresde. Allemand.
Peintre de portraits.

SCHUBART Christopher
Né à Ingolstadt. XVIIᵉ siècle. Allemand.
Peintre.
Travailla à Munich. Il a fait un portrait de la reine Anne d'Angleterre.

SCHUBART David ou **Schubert** ou **Schuberth**
Mort en 1607 à Wurzen. XVIᵉ-XVIIᵉ siècles. Allemand.
Peintre.
Il travailla à Oschatz de 1587 à 1606.

SCHUBART Karl Ludwig
Né le 16 juillet 1820 à Frankenthal. Mort le 17 mars 1889 à Spire. XIXᵉ siècle. Allemand.
Peintre et lithographe.
Élève de l'Académie de Munich. Il travailla à Deux-Ponts et à partir de 1874 à Spire. Le Musée de Frankenthal conserve son portrait par lui-même.

SCHUBART Samuel
XVIIᵉ siècle. Actif à Dresde. Allemand.
Peintre.

SCHUBAUER Christoph ou **Schupauer**
XVIᵉ siècle. Actif à Munich vers 1569. Allemand.
Peintre.

SCHUBAUER Friedrich Leopold
Né en 1795 à Dresde. Mort le 28 avril 1852 à Kahnsdorf (près de Borna). XIXᵉ siècle. Allemand.
Peintre d'histoire, sujets militaires, batailles, portraits.
Cet officier fut l'élève de Gust. Ad. Hennig à Leipzig. Il fit le portrait du roi Albert en 1847.
Musées : Dresde (Mus. de l'Armée) : *Bataille de Podobna – Les cuirassiers de la garde royale à Friedland en 1807 – Bataille de Kalisch* – Leipzig : *Épisode de la bataille de la Moskowa*.
Ventes Publiques : New York, 19 mai 1993 : *L'Enlèvement de Trinidad Salcedo*, h/pan. (32,5x39,7) : **USD 23 000**.

SCHÜBEL Leo
Né le 12 mai 1888 à Ansbach. XXᵉ siècle. Allemand.
Peintre, graveur.
Il fut élève de l'Académie des Beaux-Arts de Munich. La mairie d'Ansbach conserve de lui : *Viel Ansbach*.

SCHÜBELER Heinrich
Né le 19 juin 1865 à Copenhague. Mort le 4 avril 1933 à Copenhague. XIXᵉ-XXᵉ siècles. Danois.
Peintre.
Il s'est spécialisé dans le travail de la décoration.

SCHUBERG Clara
Née le 28 octobre 1862 à Karlsruhe (Bade-Wurtemberg).
XIXᵉ-XXᵉ siècles. Allemande.

Peintre de natures mortes.
Elle fut élève de Margarete Hormuth-Kallmorgen et de Friedrich Kallmorgen. Elle vécut et travailla à Karlsruhe.

SCHUBERT August
Né le 16 janvier 1844 à Vienne. XIXᵉ siècle. Autrichien.
Dessinateur de portraits et illustrateur.
Élève de l'Académie de Vienne de 1858 à 1859 et de V. Katzler.

SCHUBERT Benjamin
XIXᵉ siècle. Actif à Dessau. Allemand.
Sculpteur.
Il a édifié en 1835, sur le marché de Dessau, une fontaine qui fut plus tard détruite.

SCHUBERT Carl
Né le 6 novembre 1795 à Vienne. Mort le 20 mars 1855 à Vienne. XIXᵉ siècle. Autrichien.
Paysagiste, graveur, lithographe.
Il était le frère du compositeur Franz Schubert et le père des peintres Ferdinand et Heinrich Carl. Le Musée de Zurich conserve deux de ses œuvres et l'Académie des Beaux-Arts de Vienne plusieurs dessins.

SCHUBERT David ou Schuberth. Voir SCHUBART

SCHUBERT Ernö ou Ernst
Né le 17 décembre 1903 à Bacsfa. Mort en 1960 à Budapest. XXᵉ siècle. Hongrois.
Peintre de figures, dessinateur, graveur.
Vers 1920 il fréquenta l'École des Beaux-Arts de Budapest. Il a participé aux groupes *UME* et *KUT*. Il fut directeur de l'Académie des Arts Décoratifs de Budapest de 1948 à 1952.
Il a figuré à l'exposition *L'Avant-garde hongroise. 1910-1930*, à la galerie Franka Berndt à Paris en 1984. Il eut sa première exposition personnelle d'œuvres abstraites à la Galerie Tamàs de Budapest en 1932.
Sa peinture est d'inspiration postcubiste.

SCHUBERT Ferdinand
Né le 15 août 1824 à Vienne. Mort le 15 août 1853 à Vienne. XIXᵉ siècle. Autrichien.
Peintre d'histoire, de figures et de portraits.
Élève de H. Schwemminger, Karl Mayer et Amerling. Il alla à Rome. Le Musée d'État de Vienne conserve de lui *Murailles de Habsbourg*, le Musée Schubert dans la même ville les portraits de *Ferdinand* et de *Carl Schubert*, et celui de Zurich, le *Pêcheur et la Sirène* et quatre portraits de la famille *Werdmuller*.
VENTES PUBLIQUES : LINDAU, 2 oct. 1985 : *Psyché*, h/t (131x95) : DEM 8 500.

SCHUBERT Franz August
Né le 10 novembre 1806 à Dessau. Mort en 1893 à Dessau. XIXᵉ siècle. Allemand.
Peintre d'histoire et graveur à l'eau-forte.
Élève de l'Académie de Dresde. Il visita ensuite l'Italie. De retour il vécut dix ans à Dessau où il fut professeur, puis à Berlin, à partir de 1850. Il a gravé des scènes de genre, et des sujets bibliques, et notamment vingt-cinq planches d'après l'*Histoire de Psyché* de Raphaël. Il a d'autre part travaillé à la fresque de l'*Ascension du Christ* dans l'église protestante de Munich.
VENTES PUBLIQUES : NEW YORK, 24 jan. 1980 : *La rencontre de Jacob et Rachel* 1835, h/t (99x140,5) : **USD 14 000**.

SCHUBERT Gustav Wilhelm
Né le 21 août 1875 à Feiberg (Saxe). XXᵉ siècle. Allemand.
Peintre.
Il vécut et travailla à Feiberg.

SCHUBERT Gyula ou Julius
Né le 28 avril 1888 à Presbourg. XXᵉ siècle. Hongrois.
Peintre de figures, paysages.
Il étudia à Budapest.
MUSÉES : PRESBOURG (Mus. mun.).

SCHUBERT Hanns
Né le 1ᵉʳ juillet 1887 à Greifswald. XXᵉ siècle. Allemand.
Peintre de sujets religieux, figures, graveur.
Il fut élève des Académies de Dresde avec Bentzer et de Berlin avec Köpping. Il a exécuté des peintures sur verre dans les églises de Zullchow et de Sydowsane près de Stettin et a décoré la chapelle des diaconesses à Stettin-Finkenwalde.

SCHUBERT Heinrich Carl
Né le 23 juillet 1827 à Vienne. Mort le 12 février 1897 à Vienne. XIXᵉ siècle. Autrichien.

Peintre de paysages, fleurs et fruits, aquarelliste.
Il fut élève de Th. Ender et de Steinfeld. Il était le fils de Carl et le frère de Ferdinand.
VENTES PUBLIQUES : VIENNE, 9 juin 1970 : *Paysage d'Autriche* : ATS 32 000 – VIENNE, 19 juin 1979 : *Fleurs des champs*, aquar. (63x44) : ATS 25 000 – VIENNE, 14 sep. 1983 : *Cour de ferme* 1863, h/t (53x67) : ATS 35 000 – MUNICH, 21 juin 1994 : *Le Château de Friedau dans la région de Biel* 1880, aquar./pap. (43,5x56,5) : DEM 3 450.

SCHUBERT Hermann
Né le 12 juin 1831 à Dessau (Halle). Mort le 24 janvier 1917 à Dresde. XIXᵉ-XXᵉ siècles. Allemand.
Sculpteur de figures, bustes, monuments.
Il était le fils de Benjamin Schubert et le père de l'architecte Otto Schubert. Il fut élève de l'Académie des Beaux-Arts de Munich de 1849 à 1852. Il séjourna de 1856 à 1872 à Rome.
Parmi ses œuvres : la fontaine du Jubilé à Dessau et, dans la même ville, les monuments élevés à la mémoire de *With. Muller* et de *Friedr. Schneider*, ainsi qu'à l'église Sainte-Sophie de Dresde, le *Combat de Jacob avec l'ange*.
MUSÉES : INNSBRUCK (Ferdinandeum) : *Buste d'Alois Flir*.

SCHUBERT Hugo
Né le 13 octobre 1874 à Vienne. Mort le 19 octobre 1913 à Vienne. XIXᵉ-XXᵉ siècles. Autrichien.
Peintre, peintre de miniatures, graveur, illustrateur.
Il fut élève de son frère August, de William Unger et de l'Académie des Beaux-Arts de Vienne avec S. L'Allemand et Franz Rumpler.

SCHUBERT Johann David
Né en 1761 à Dresde. Mort en 1822 à Dresde. XVIIIᵉ-XIXᵉ siècles. Allemand.
Peintre d'histoire, graveur et dessinateur.
Élève de Ch. F. Hutin et de K.-C. Klass. Il fut professeur de peinture, d'histoire, peintre sur porcelaine à Meissen en 1781, directeur de l'Académie à Dresde. Il a fait des gravures pour les librairies. Le Musée Municipal de Dresde conserve de lui *L'Annonce de la paix de Teschen*, et le Cabinet des estampes à Berlin les projets de gravures établis pour l'illustration de romans contemporains.
VENTES PUBLIQUES : PARIS, 24 juin 1929 : *Le roi et le Semeur*, dess. : FRF 110 – MUNICH, 29 juin 1982 : *La rencontre de Frédéric le Grand et de l'empereur Joseph II*, dess. à la pl. et gche (58x88) : DEM 5 600 – MUNICH, 28 juin 1983 : *Der Auritt Friedrichs des Grossen mit Kaiser Joseph II*, pl. et gche, dess. (58x88) : DEM 3 000.

SCHUBERT Josef ou Schuberth
XVIIIᵉ siècle. Allemand.
Sculpteur.
Il a travaillé à Mährisch-Trubau en 1783 et a exécuté plusieurs autels d'églises.

SCHUBERT Joseph
Né le 19 décembre 1816 à Bruxelles. Mort le 25 novembre 1885 à Bruxelles. XIXᵉ siècle. Belge.
Dessinateur et lithographe.

SCHUBERT Karl Gottlieb
Originaire de Gräbel en Silésie. Mort en 1804 à Furstenberg. XVIIIᵉ siècle. Allemand.
Sculpteur.
A partir de 1775 il fut modeleur à la Manufacture de porcelaine de Furstenberg.

SCHUBERT Otto
Né le 29 janvier 1892 à Dresde. XXᵉ siècle. Allemand.
Peintre, graveur.
Il vécut et travailla à Dresde.
MUSÉES : DRESDE : plusieurs tableaux.

SCHUBERT VON EHRENBERG Peter. Voir EHRENBERG

SCHUBERT-SOLDERN Victor von
Né le 15 août 1834 à Prague. Mort le 30 juin 1912 à Dresde (Saxe). XIXᵉ-XXᵉ siècles. Hongrois.
Peintre d'histoire, genre, portraits.
Il fut élève de l'Académie des Beaux-Arts de Prague. Il travailla ensuite à Anvers et enfin chez Cogniet à Paris en 1861 et 1862. Il se fixa en 1980 à Dresde où il exposa presque tous les ans.

SCHUBERTH Christian Friedrich. Voir SCHUBART

SCHUBERTH Josef. Voir **SCHUBERT**

SCHUBIN Fedor Ivanovitch. Voir **CHOUBINE**

SCHUBLER A. G. J.
XVIIᵉ siècle. Allemand.
Peintre de portraits, graveur.
Il grava des portraits pour les libraires; on cite de lui des planches pour *Icones Bibliopolarum et Typographorum*, ouvrage publié à Aldorf et à Nuremberg en 1626. Il pourrait, malgré les dates, être rapproché de Andreas Georg.

SCHÜBLER Andreas Georg
XVIIIᵉ siècle. Allemand.
Graveur.
Il fut élève de M. Renz. Il travailla à Nuremberg entre 1725 et 1750. Il a gravé au burin le portrait du *Professeur Ole Norm.*

SCHUBNEL Jean
Né en 1894 à Château-la-Vallière. XXᵉ siècle. Vivant en Touraine. Français.
Peintre.
Autodidacte naïf, il a certainement exercé une activité professionnelle, que les sources ne nous indiquent pas. Dans un sentiment romantique naïf, il peint des donjons et des vieux châteaux, qu'au inspire sa contrée. Il a été exposé pour la première fois, à Paris, en 1952.
BIBLIOGR. : Oto Bihalji-Merin : *Les Peintres Naïfs*, Delpire, Paris, s.d.

SCHUBRING Richard
Né le 14 décembre 1853 à Dessau. XIXᵉ siècle. Allemand.
Peintre de portraits et paysagiste.
Élève de E. Hildebrand et L. Pohle. Il travailla à Berlin et à Munich. Le Musée Municipal d'Erfurt conserve de lui : *Ressac.*

SCHUBRUCK Pieter. Voir **SCHOUBRŒCK**

SCHUCH Andreas ou **Schuchel, Schuech, Schuoch**
XVIIᵉ siècle. Allemand.
Peintre.
Il travailla entre 1645 et 1680 à Ulm.

SCHUCH August Fridrikhovitch ou **Choukh**
Né en Estonie. Mort en 1850 à Saint-Pétersbourg. XIXᵉ siècle. Russe.
Peintre et lithographe.
Élève de K. A. Senff.

SCHUCH Johann Thomas
Mort en 1785. XVIIIᵉ siècle. Actif à Brünn. Autrichien.
Graveur.
Il devint maître dans cette ville en 1748.

SCHUCH Karl
Né le 30 septembre 1846 à Vienne. Mort le 13 septembre 1903 à Vienne. XIXᵉ siècle. Autrichien.
Peintre de genre, portraits, animaux, paysages, natures mortes. Impressionniste.
Il fut élève de l'Académie de Vienne. En 1869 il vint à Munich et y fut l'ami de Thoma et de Trübner ; il travailla avec Leibls. Schuch se rendit ensuite à Paris et y subit l'influence de Courbet. En 1872 il visita l'Italie et les Pays-Bas. On put voir de ses œuvres en 1994 à l'exposition *Chefs-d'œuvre du Belvédère de Vienne* au musée Marmottan à Paris.
MUSÉES : AIX-LA-CHAPELLE : *Nature morte avec des roses* – BERLIN (Gal. Nat.) : *Natures mortes avec homard et pommes* – *Maisons de paysans à Ferch* – *Fleurs* – *Paysage* – BRÊME : *Natures mortes avec renard et avec pommes* – *Au bord du lac de Wessling* – BRESLAU, nom all. de Wroclaw (Mus. Silésien) : *Haute montagne près de Prags dans le Tyrol* – *Nature morte* – COLOGNE (Wallr. Rich.) : *Nature morte avec canard sauvage* – DRESDE (Gal. Mod.) : *Grande nature morte* – *Corbeille de rhododendrons* – DÜSSELDORF : *Forêt de bouleaux* – *Canard sauvage* – HALLE : *Nature morte avec des pommes* – HAMBOURG : *Rue à Olevano* – *Scierie* – *Canard sauvage* – HANOVRE : *Paysage avec pont en ruines* – *Monastère dans la verdure* – *Église à Olevano* – *Vue d'Olevano* – *Âne* – *Portrait de Karl Hagemeister* – *Atelier de Schuch à Venise* – *Nature morte avec cruche d'étain* – *Cour de l'abbaye Saint-Grégoire à Venise* – *Paysage de Ferch* – *Nature morte* – *Tête de mort* – *Échafaudage de bois* – *Maison de paysan au bord d'un lac* – *Canards sauvages* – *Pommes* – *Moulin à eau* – KREFELD : deux natures mortes – LEIPZIG : *Clairière près de Bernried au bord du lac Starnberg* – MAGDEBOURG : *Nature morte avec canard* – MANNHEIM : *Auberge Liederlahner* – *Glaïeuls et oranges* – MUNICH : *Pommes et broc*

d'étain – *Pivoines* – *Poulet* – *Asperges* – *Paysage de montagne* – NUREMBERG : *Azalées* – *Atmosphère d'orage à Ferch* – POSEN : *Pivoines* – STETTIN : *Paysage près de Kähnsdorf* – *Ruisseau sur les rives d'un lac* – *Paysage de Prags* – *Doubs* – *Poireaux et fromage* – *Roses et azalées* – STUTTGART : *Rue à Olevano* – *Fromage, pommes et bouteille* – *Pivoines* – VIENNE (Mus. du Belvédère) : *Paysage de montagne en Italie* – *Rochers près d'Olevano* – *Lisière de forêt près de Purkersdorf* – *Portrait de l'artiste par lui-même* – *Voilier sur la Havel* – *Cuisine* – *Roseaux sur les bords de la Havel* – *Melons, pêches et raisins* – *Fromage, pommes et bouteille* – *Intérieur de forêt* – WUPPERTAL-BARMEN : *Moulin à eau avec canards près de Prags* – WUPPERTAL-ELBERFELD : *Canards* – *Homard et poireaux* – *Cheval et mulet* – ZURICH (Gal. Henneberg) : *Canard* – *Nature morte* – *Paysage* – *Julienne.*
VENTES PUBLIQUES : VIENNE, 4 déc. 1962 : *Après la pluie* : ATS 40 000 – COLOGNE, 15 avr. 1964 : *Nature morte aux pommes et assiettes* : DEM 14 000 – VIENNE, 12 sep. 1967 : *Après la pluie* : ATS 70 000 – VIENNE, 30 nov. 1971 : *Nature morte* : ATS 300 000 – COLOGNE, 15 nov. 1972 : *Nature morte aux faisans* : DEM 80 000 – COLOGNE, 6 juin 1973 : *Nature morte au renard* : DEM 44 000 – COLOGNE, 27 juin 1974 : *Nature morte au gibier* : DEM 34 000 – MUNICH, 25 nov. 1976 : *Autoportrait*, h/t (32x26) : DEM 8 500 – VIENNE, 15 sep. 1981 : *Vue de la campagne romaine* 1870, h/t (26,5x21,5) : ATS 65 000 – MUNICH, 5 juin 1984 : *Nature morte aux pommes et fromages*, h/t (61x79) : DEM 300 000 – MUNICH, 23 oct. 1985 : *Nature morte*, h/t (90x60) : DEM 40 000 – MUNICH, 5 juin 1986 : *Ruines d'un château au bord de la mer* 1869, cr. (14x17) : DEM 1 900 – LONDRES, 4 avr. 1989 : *Autoportrait, le soir*, h/cart. (27,5x35,5) : GBP 18 700 – LONDRES, 21 juin 1991 : *Nature morte avec un faisan et d'autres oiseaux abattus sur un entablement de pierre* 1885, h/t (59x79) : GBP 29 700 – NEW YORK, 26 mai 1993 : *Pêcheur dans un torrent alpin*, h/t (104,1x76,2) : USD 6 900 – HEIDELBERG, 15-16 oct. 1993 : *Sous-bois*, h/pan. (29,5x23,5) : DEM 8 000 – VIENNE, 29-30 oct. 1996 : *Forêt* 1878, h/pap./cart. (32x40) : ATS 218 500.

SCHUCH Werner Wilhelm Gustav
Né le 2 octobre 1843 à Hildesheim. Mort le 24 avril 1918 à Berlin. XIXᵉ-XXᵉ siècles. Allemand.
Peintre de scènes de batailles, portraits, paysages, natures mortes.
Il fit son éducation artistique comme peintre à Düsseldorf et à Munich. Il obtint une médaille d'or à Berlin en 1886.
MUSÉES : BERLIN (Ruhmeshalle) : *La Bataille des nations à Leipzig* – BERLIN (Gal. Nat.) : *Portrait équestre de Guillaume II* 1890 – *Au temps de la grande détresse* 1876 – BERLIN (Arsenal) : *Le Général Zieten à Hennersdorf* – *Le général Seydlitz à Rossbach* – *Attaque des hussards de Brandebourg à Möckern* – BRESLAU, nom all. de Wroclaw (Mus. Sil.) : *Seydlitz en reconnaissance* – DRESDE (Gal. Mod.) : *Tombe de Huns* – HAMBOURG : *Paysage de lande* – HILDESHEIM (Roemer Mus.) : *Attaque d'un village* – KALININGRAD, ancien. Königsberg : *Racoleurs au temps de la guerre de Trente ans* – MÜNSTER : *Quartier d'hiver* – NUREMBERG : *Transport du cadavre de Gustave Adolphe à Wolgast* – OLDENBOURG : *Fidéicommis* – *Lande* – WIESBADEN : *Le trouble fête.*
VENTES PUBLIQUES : NEW YORK, 11-12 mars 1909 : *La retraite* : USD 195 – FRANCFORT-SUR-LE-MAIN, 11-13 mai 1936 : *Paysage* : DEM 3 000 ; *Nature morte* : DEM 6 400 – NEW YORK, 4 juin 1971 : *Scène de la guerre de Trente Ans* : USD 1 100 – LUCERNE, 2 juin 1981 : *Le Cavalier* 1884, h/t (70x53) : CHF 4 600.

SCHUCHAIEFF Wassili Ivanovitch. Voir **CHUKHAEV** et **CHOUKAÏEFF**

SCHUCHARDT Michael ou **Schugardt**
XVIIIᵉ siècle. Allemand.
Peintre sur porcelaine.
Il travailla à Klosterweilsdorf en 1716, à Katzhutte et à Wallendorf de 1764 à 1765.

SCHUCHART Johann Tobias
Mort en 1711 à Dessau. XVIIᵉ-XVIIIᵉ siècles. Actif à Anhalt. Allemand.
Sculpteur et architecte.
Il travailla en 1695 à Dessau à la construction de l'église Saint-Jean.

SCHUCHBAUER Anton
Né vers 1720. XVIIIᵉ siècle. Allemand.
Sculpteur.
Il travailla surtout pour l'église de Klausenburg.

SCHUCHBAUR J. G.
XVIIIᵉ siècle. Allemand.

Peintre.

L'église de Lechfeld conserve de lui : *Adoration des mages* (1761).

SCHUCHEL Andreas. Voir **SCHUCH**

SCHÜCHLIN Hans ou **Schyechlin, Schuelin, Schielin**
Né vers 1440 à Ulm (Bade-Wurtemberg). Mort en 1505 à Ulm. XVe siècle. Allemand.
Peintre de sujets religieux, portraits, décorateur.
On pense qu'il étudia à Nuremberg et y fut élève, en même temps que Michael Wolgemut, de Hans Pleydenwurff. En 1493, il était à la tête de la corporation des peintres, à Ulm.
Les œuvres de Hans Schüchlin sont peintes avec soin, elles sont influencées par l'art flamand, par Roger Van der Weyden notamment, et décèlent chez leur auteur une grande connaissance de la forme et une élégante sensibilité. Dès 1469, la réputation de l'artiste était assez solidement établie pour lui valoir de la famille Gemming la commande du tableau d'autel pour leur chapelle funéraire dans l'église de Tiefenbronn, dans laquelle figure également un retable de Lucas Moser. On cite encore de lui un tableau d'autel peint dans l'église de Munster, en collaboration avec son gendre Bartholomaüs Zeitblom, et une autre peinture existe dans l'église Saint-Maurice à Lorch. On lui attribue aussi une crucifixion, peinte avant 1469 à l'église Saint-Georges à Dunkelsbuhl.

BIBLIOGR. : In : *Diction. de la peint. allemande et d'Europe centrale*, coll. Essentiels, Larousse, Paris, 1990.
MUSÉES : BUDAPEST : *La mort de la Vierge*, en collaboration avec B. Zeitblom – *Saint Grégoire, saint Jean et saint Augustin* – *Saint Florian, saint Jean-Baptiste et saint Sébastien* – MAYENCE : *Moritz Ensinger* – MUNICH (Bayerisches Nationalmuseum) : *Double portrait* – PRAGUE (Nat. Gal.) : *Décapitation de sainte Barbe* – STUTTGART : *Zacharie au temple*.
VENTES PUBLIQUES : LONDRES, 11 mai 1934 : *Portrait de femme* : GBP 199.

SCHUCHMANN J. E. Voir **SCHUMANN Johan Ehrenfried**

SCHUCHWOSTOFF Stepan Mikhailovitch. Voir **CHOUKHVOSTOFF**

SCHUCKMANN Ernst Friedrich von
Né le 22 octobre 1808 à Schwasdorf en Mecklembourg-Schwerin. XIXe siècle. Allemand.
Peintre de portraits, de genre et d'histoire.
Élève de Herbig à Berlin et de Schadow et Hildebrandt à Düsseldorf. Il travailla à Hambourg.

SCHUCZTEUFFEL Georg
XVIe siècle. Actif à Hermannstadt (Sibiu, Roumanie). Allemand.
Peintre.

SCHUDDER
Mort en juillet 1915, pour la France. XXe siècle. Français.
Peintre.
Il a exposé à Paris au Salon des Indépendants.

SCHUDE Sebastian ou **Schuden**
Originaire de Magdebourg. XVe siècle. Actif à Strasbourg entre 1476 et 1478. Français.
Peintre.

SCHUDT Johann Ludwig
Né le 6 mars 1842 à Höchst-sur-le-Main. Mort le 17 août 1904 à Francfort-sur-le-Main. XIXe siècle. Allemand.
Peintre.
Élève de Ferd. Keller.

SCHUECH Andreas. Voir **SCHUCH**

SCHUECHBAUR Beno
XVIIIe siècle. Allemand.
Sculpteur.

SCHUECHMACHER Hans. Voir **SCHUHMACHER**

SCHUELER Anton. Voir **SCHÜLER**

SCHUELER Jon
Né en 1916 à Milwaukee (Wisconsin). XXe siècle. Américain.

Peintre.

Diplômé de littérature anglaise de l'Université du Wisconsin. Après avoir été pilote de l'Armée de l'Air américaine, pendant la Seconde Guerre mondiale, il étudia la peinture sous la direction de Clifford Still, à San Francisco, de 1948 à 1951. Il se fixa à New York. Entre 1957 et 1959, il effectua des séjours en Écosse et à Paris.
Il participe à de nombreuses expositions de groupe, parmi lesquelles : 1958, *La nature dans l'abstraction* et *Nouveaux talents USA*, les deux au Musée Whitney à New York ; Maryland Institute de Baltimore en 1961 et 1962 ; Whitney Museum en 1963...
Il montre sa première exposition personnelle de ses œuvres à San Francisco en 1950, puis exposa à d'autres reprises à New York.
Il intégrait dans sa conception de l'espace pictural, des souvenirs de ses impressions de pilote.
BIBLIOGR. : B. Dorival, sous la direction de... : *Peintres contemporains*, Mazenod, Paris, 1964.

SCHUELER P.
Né à Fribourg. XVIIIe siècle. Suisse.
Graveur d'armoiries.

SCHUELIN Hans. Voir **SCHÜCHLIN**

SCHUER Theodorus Cornelisz Van der ou **Schuur**, dit **Vriendschap**
Né en 1628 à La Haye. Mort en décembre 1707 à La Haye. XVIIe-XVIIIe siècles. Hollandais.
Peintre de sujets mythologiques, scènes allégoriques, dessinateur.
Il se rendit fort jeune à Paris, où il fut élève de Sébastien Bourdon. Il devint le 20 novembre 1673 chef de la confrérie « Pictura », et le 20 novembre 1688 doyen. Il fut un des cinq maîtres qui fondèrent l'Académie de dessin ; afin de commémorer cet événement, il offrit un tableau d'angle pour le plafond de la grande salle. On le trouve à Rome en 1665. Il perdit sa fortune en qualité de solliciteur militaire et son mobilier fut saisi.

MUSÉES : AMSTERDAM : plafond en forme de coupole – LA HAYE (comm.) : un plafond sur Hercule dans la chambre des commissions – Peinture de cheminée représentant Hercule – LEYDE : *La Justice avec une couronne dans la main gauche* – *Minerve* – *Vue de l'hospice des pestiférés en 1682*.
VENTES PUBLIQUES : AMSTERDAM, 18 mai 1988 : *Minerve visitant les Muses au Mont Helicon* 1675, h/t (202,5x148,5) : **NLG 29 900**.

SCHUERECHT
XVIIIe siècle. Actif à Vienne. Autrichien.
Peintre.

SCHUEREN Anthony Van der
XVIIe siècle. Actif à Dordrecht entre 1689 et 1693. Allemand.
Peintre.

SCHUERMANS Jan. Voir **SCHOORMAN**

SCHUERMANS Karel
Né en 1869 à Anvers. Mort en 1955 à Anvers. XIXe-XXe siècles. Belge.
Sculpteur.
Il fut élève de l'Académie des Beaux-Arts d'Anvers.
MUSÉES : ANVERS.

SCHUESSELE Christian ou **Schuessle**. Voir **SCHUSSELE**

SCHUFFELIN Hans. Voir **SCHÄUFFELIN**

SCHUFFENECKER Claude-Emile
Né le 8 décembre 1851 à Fresne-Saint-Mamès (Haute-Saône). Mort le 31 juillet 1934 à Paris. XIXe-XXe siècles. Français.
Peintre de portraits, figures, paysages, paysages animés, marines, dessinateur, pastelliste, architecte. Néo-impressionniste, symboliste. École de Pont-Aven.
Jeune homme, il fut élève de Grellet, Paul Baudry et Carolus-Duran, mais dans un premier temps, il ne put donner suite à sa vocation. Travaillant chez l'agent de change Bertin pour gagner sa vie, il y connut Gauguin, alors exactement dans la même

situation. Tous deux abandonnèrent la sécurité pour l'aventure de la peinture et restèrent amis, Schuffenecker ayant tout de même fait un petit héritage, ce qui lui permit de commencer une collection d'œuvres d'art. En 1883, il est reçu au concours du certificat d'aptitude à l'enseignement du dessin dans les lycées et collèges. Il quittera l'enseignement en 1914. Il suivit les cours de l'Académie Colarossi en 1883. Il fréquenta Manet, Pissarro et Mallarmé. Il fit connaître Émile Bernard à son ami Gauguin en 1886, rencontre d'où allait sortir le « cloisonnisme » et la querelle pour la primauté qui s'en suivit. Il retrouvait Gauguin en Bretagne dans les environs de Pont-Aven. En 1887, il séjourna à Étretat et Yport, logea Gauguin, Van Gogh leur rendit visite. Vers 1892, il s'associa au mouvement Rose + Croix et collabora avec Émile Bernard à la revue ésotérique Le Cœur. En 1893, il adhéra au mouvement théosophique de Madame Blavatsky.
Il participa pour la première fois au Salon des Artistes français en 1877 à Paris, en 1884 au salon des Artistes Indépendants duquel il fut le cofondateur. Il participa en 1886 à la 8e et dernière exposition des impressionnistes, en 1888 avec Gauguin à l'exposition « synthétiste » organisée par Theo Van Gogh chez Boussaud et Valadon. En 1889, il fut l'organisateur de l'exposition du Café Volponi, où figurèrent Gauguin, Émile Bernard, Anquetin, Louis Roy et lui-même. Il exposa en 1891 à la première exposition des Peintres impressionnistes et symbolistes chez le Barc de Boutteville, en 1900 à la première exposition du Groupe Ésotérique avec Émile Bernard. En 1934, il figura à l'exposition Gauguin et ses amis, l'École de Pont-Aven et l'Académie Julian.
Claude-Émile Schuffenecker n'a montré qu'une seule fois de son vivant une exposition personnelle de ses œuvres, ce fut en 1896 à la Librairie de l'Art Indépendant d'Edmond Bailly. Une rétrospective de son œuvre a été organisée conjointement par le Musée Départemental Maurice Denis et le Musée de Pont-Aven en 1996.
Schuffenecker, que ses amis appelaient « Schuff », était informé de l'état des connaissances de son temps. Lettré, sa correspondance fait montre de dons d'écrivain. Sa compagnie était recherchée. S'il commença à peindre de manière tout à fait classique, il rejoignit les impressionnistes ou plus exactement les néoimpressionnistes. Son esprit clair et audacieux lui en fit adopter l'essentiel des principes qu'il mit en pratique dans des paysages et des marines presque tous de Bretagne, et dans de rares portraits. On cite souvent sa composition Hymne au soleil. De 1890 à 1896, Claude-Émile Schuffenecker connaît une période que l'on peut qualifier de symboliste. André Salmon, regrettant la destinée de cet artiste qui semblait promis à la plus large renommée, s'interroge : « Ne sont-ce pas les servitudes qui le paralysèrent ? On le connut gagnant sa vie et perdant son temps à apprendre aux gamins des écoles à dessiner d'après les plâtres ; on assure qu'il leur parlait comme à des garçons des Beaux-Arts qu'on voudrait décourager de décrocher le Prix de Rome ».

Bibliogr. : In : Dictionnaire universel de la peinture, Le Robert, Paris, 1975 – Charles-Guy Le Paul : Gauguin et Schuffenecker, in : Bulletin des Amis du Musée de Rennes, n° 2, Spécial Pont-Aven, 1978 – Jill-Elyse Grossvogel : Claude-Emile Schuffenecker. Margin & Image, Museum of the State University of New York at Binghamton, Hammer Galleries, New York, 1979 – René Porro : Claude-Émile Schuffenecker, Art Conseil, Fédry, 1992 – Jill-Elyse Grossvogel, Catherine Puget, Agnès Delannoy : Claude-Émile Schuffenecker, catalogue de l'exposition, Musée départemental Maurice Denis, Saint-Germain-en-Laye, 1996.
Musées : Paris (Mus. d'Art Mod. de la Ville) : La Jeune fille – Pont-Aven : Portrait de Madame Félicien Champsaur – Saint-Germain-en-Laye (Mus. départemental Maurice Denis) : Bois inspirés vers 1895-1900.
Ventes Publiques : Paris, 8 juin 1909 : Falaises de Dieppe : FRF 125 ; Paysage de printemps : FRF 110 – Paris, 6 nov. 1924 : La Route sur le haut du plateau : FRF 600 – Paris, 3 déc. 1927 : Le Printemps au bord de la mer : FRF 220 – Paris, 21 avr. 1943 : Le rocher : FRF 820 – Paris, 9 avr. 1945 : Paysage, past. : FRF 1 650 ; Notre-Dame sous la neige 1889 : FRF 3 550 – Paris, oct.-juil 1946 : Paysage d'été, fin de journée : FRF 4 000 ; L'Allée aux grands arbres : FRF 2 000 – Paris, 27 nov. 1946 : La falaise, Yport : FRF 5 000 ; Effet de neige 1887 : FRF 13 500 – Paris, 22

mars 1955 : La Route sous la neige : **FRF 155 000** – Londres, 22 mars 1961 : Portrait d'Émile Bernard, past. : **GBP 280** – New York, 26 avr. 1961 : Notre-Dames de Paris sous la neige : **USD 1 000** – Paris, 29 mars 1963 : Marine en Bretagne : **FRF 4 100** – Versailles, 13 mai 1964 : Pêcheur au pied des falaises : **FRF 8 000** – Genève, 22 mai 1964 : Enfant sortant de l'école, past. : **CHF 4 000** – Paris, 22 mars 1965 : Jeune femme lisant dans une prairie : **FRF 50 000** – Londres, 24 juin 1966 : Le Port : **GNS 1 400** – Londres, 30 avr. 1969 : Portrait du peintre Fernand Guignou : **GBP 4 000** – Paris, 25 juin 1969 : La ballerine, past. : **FRF 9 000** – Versailles, 15 mars 1970 : Falaises au bord de mer : **FRF 20 000** – Brest, 2 mai 1974 : Le sage occidental : **FRF 20 000** – Londres, 8 avr. 1976 : Mère et enfant sur la plage d'Étretat vers 1888, h/t (53,5x63,5) : **GBP 2 100** – Paris, 21 juin 1976 : Paysage, past. (32x46) : **FRF 2 900** – Brest, 15 mai 1977 : Bord de mer en Bretagne, h/t (50x38) : **FRF 7 000** – Munich, 24 mai 1978 : Paysage au grand arbre, past. (46,7x60,5) : **DEM 5 600** – Brest, 16 déc 1979 : Les arbres rouges 1896, litho. (42x31) : **FRF 5 800** – Paris, 9 mai 1979 : La route entre les arbres, past. (46x36) : **FRF 12 000** – Brest, 16 déc 1979 : Lavoir au Bas-Meudon, h/t (46x55) : **FRF 46 600** – New York, nov. 1980 : Portrait de femme, craie noire (63,5x48,2) : **USD 1 800** – Brest, 3 mars 1981 : Paysage, h/t (65x81) : **FRF 29 000** – Londres, 7 déc. 1983 : Autoportrait, fus. (25,4x18,7) : **GBP 800** – Enghien-les-Bains, 26 juin 1983 : Maison bretonne dominant la mer 1886, h/t (50x61) : **FRF 150 000** – Londres, 27 mars 1984 : Portrait d'homme, past./pap. (42,5x54,5) : **GBP 1 100** – Brest, 19 mai 1985 : Brume matinale, past. (50x40) : **FRF 10 000** – Paris, 26 juin 1986 : Jeune garçon sous les falaises d'Étretat 1886 ou 1888, h/t (54x65) : **FRF 250 000** – Paris, 11 jan. 1988 : Le dernier paysan de Meudon, h/t (57x40) : **FRF 35 000** – Paris, 19 mars 1988 : Pêcheur à Yport, past. (20x13) : **FRF 5 800** – Paris, 2 juin 1988 : Personnage debout devant la mer et rochers à marée basse, h/t (62x50,5) : **FRF 220 000** – New York, 6 oct. 1988 : Au bord de la mer, past./pap. (24x31,2) : **USD 6 600** – Londres, 21 oct. 1988 : Paris : la Seine à l'île Saint-Louis, h/t (27,5x41) : **GBP 10 450** – Paris, 27 oct. 1988 : Baie en Bretagne, h/t (46x61) : **FRF 83 000** – Londres, 21 fév. 1989 : Bouquet de fleurs et éventail 1886, h/t (41x32,5) : **GBP 16 500** – Paris, 10 avr. 1989 : Femmes au lavoir, h/t (46x38) : **FRF 220 000** – New York, 11 mai 1989 : Les meules de foin 1886, h/t (45,5x56) : **USD 30 800** – New York, 6 oct. 1989 : Etretat : Pointe d'Aval(recto) ; Pointe de Hoche, (verso), past./pap. (21x27,3) : **USD 8 800** – New York, 16 nov. 1989 : Fleurs et fruits 1880, h/t (64,7x54) : **USD 132 000** – Paris, 23 nov. 1989 : Les falaises à Étretat vers 1896, past. (14,5x23) : **FRF 38 000** – Paris, 26 nov. 1989 : Village sous la neige, h/t (45,5x54,5) : **FRF 140 000** – Paris, 20 nov. 1989 : Femme cousant, h/t (41x33) : **FRF 42 000** – New York, 26 fév. 1990 : Femme assise, past./pap./cart. (62,5x45,6) : **USD 13 200** – Paris, 3 avr. 1990 : Le Rocher de l'Eléphant à Étretat 1892, h/t (43x55) : **FRF 28 000** – La Varenne-Saint-Hilaire, 20 mai 1990 : La Côte rocheuse, past. (34x48) : **FRF 29 500** – New York, 14 fév. 1991 : Falaises en Bretagne, past./pap./cart. (38,1x47) : **USD 15 400** – Paris, 20 juin 1991 : Bretagne, chemin au travers de la lande, h/t (46x55) : **FRF 82 000** – New York, 12 mai 1993 : Travailleurs aux champs, h/t (81x101,9) : **USD 18 400** – Londres, 30 nov. 1994 : Enfants jouant au ballon, h/t (82x66) : **GBP 41 100** – Paris, 12 juin 1995 : Le Jardinier 1888, h/t (50,5x56) : **FRF 67 000** – Paris, 13 nov. 1996 : Les Lavandières vers 1895, pastel. (22x30) : **FRF 18 000** – Paris, 2 déc. 1996 : Femme dessous l'arbre, past./pap. (33x42,6) : **FRF 2 760** – Paris, 20 jan. 1997 : Femme à la hotte, past. (21,5x13) : **FRF 4 500** – Tel-Aviv, 26 avr. 1997 : Falaises à Étretat, h/t (61x73,7) : **USD 17 250**.

SCHUFFENECKER Jacques
Né le 21 novembre 1941. XXᵉ siècle. Français.
Peintre de figures, intérieurs, natures mortes, dessinateur.
Petit-fils de Claude Émile Schuffenecker. Il fut élève de Chapelain-Midy et de Brayer, qui l'a influencé, à l'École des Beaux-Arts de Paris. Il participe à quelques expositions à Paris. Il a obtenu une mention au prix Eugène Carrière.
Il pratique un réalisme teinté de postcubisme. Il aime à traiter le thème des jeunes artistes en discussion dans l'atelier commun, notamment celui de ses maîtres, à l'École des Beaux-Arts.
Bibliogr. : Jacques Schuffenecker, catalogue de l'exposition-vente, Me Cl. Robert, Paris, nov. 1969.
Ventes Publiques : Versailles, 14 déc. 1980 : Les lavandières au bord de la rivière, h/t (46x38) : **FRF 18 000**.

SCHÜFFNER
XVIIIᵉ siècle. Allemand.
Graveur.

SCHUFINSKY Viktor

Né le 28 juillet 1876 à Vienne. xxᵉ siècle. Autrichien.
Peintre, dessinateur.
Il étudia à l'école des Beaux-Arts de Vienne avec Karl Hracho-
wina, Ludwig Minnigerode et Felicien Myrbach-Rheinfeld. Il est
l'auteur de plusieurs lithographies évoquant des scènes de la
Première Guerre mondiale.

SCHUFRIED Dominik ou Schuhfried

Né en 1810 à Vienne. Mort après 1888 à Vienne, vers 1875 ou
après 1888 selon d'autres sources. xIXᵉ siècle. Autrichien.
Paysagiste et peintre de genre.
Élève de l'Académie de Vienne. Il exposa de 1838 à 1857 et de
1869 à 1871. Il a peint une *Famille de paysans* qui fut primitive-
ment recueillie par le Musée impérial de Vienne.
VENTES PUBLIQUES : VIENNE, 16 mars 1971 : *Paysage d'été* :
ATS 32 000 – VIENNE, 27 mai 1974 : *Paysage alpestre* :
ATS 30 000 – LONDRES, 29 oct. 1976 : *Paysage boisé animé de per-
sonnages* 1871, h/t (72,5x98) : **GBP 1 400** – VIENNE, 14 juin 1977 :
Paysage boisé au crépuscule animé de personnages 1871, h/t
(74,5x101,5) : **ATS 80 000** – COLOGNE, 21 mars 1980 : *Cour de
ferme*, h/t (42,5x58) : **DEM 8 000** – VIENNE, 15 déc. 1981 : *Scène
champêtre*, h/t (42,5x58) : **ATS 70 000** – COLOGNE, 23 mars 1990 :
Tempête sur la côte normande 1875, h/t (50x82) : **DEM 2 200** –
NEW YORK, 1ᵉʳ nov. 1995 : *Scène rustique en Bavière* 1868, h/t
(76,2x101,6) : **USD 9 200**.

SCHUFRIED Jakob ou Schuhfried, Schulfried, Schur-
fried

Né en 1785 à Vienne. Mort le 12 mai 1857 à Vienne. xIXᵉ
siècle. Autrichien.
Peintre sur porcelaine.
Il était le père de Dominik. Il fut employé à la Manufacture de
porcelaine de Vienne d'abord comme peintre de personnages,
puis à partir de 1805 comme peintre de paysages.

SCHUGARDT Michael. Voir **SCHUCHARDT**

SCHUH Franz Peter

Né en 1734 à Burgkundstadt. Mort le 9 janvier 1803 à Bay-
reuth. xVIIIᵉ siècle. Allemand.
Sculpteur.

SCHUH Gotthard

Né en 1897. Mort en 1969. xxᵉ siècle. Suisse.
Peintre.
MUSÉES : AARAU (Aargauer Kunsthaus) : *Der Tag* 1920 – *Mäd-
chen in der Kammer* 1924.

SCHUHBAUER Beno. Voir **SCHUECHBAUR**

SCHUHFRIED Dominik. Voir **SCHUFRIED**

SCHUHFRIED Jakob. Voir **SCHUFRIED**

SCHUHLER Johann. Voir **SCHULER**

SCHÜHLY Hans

Né en 1850 à Schönbrunn près de Vienne. Mort le 23 août
1884 à Vienne. xIXᵉ siècle. Autrichien.
Paysagiste.
Élève de A. Zimmermann et de E. von Lichtenfels.
VENTES PUBLIQUES : VIENNE, 27 mai 1974 : *Paysage orageux* :
ATS 25 000.

SCHUHMACHER. Voir aussi **SCHUMACHER**

SCHUHMACHER Albert ou Schomaker

Mort en 1746. xVIIIᵉ siècle. Actif à Brême. Allemand.
Peintre.
Il a peint des fleurs et décoré des plafonds.

SCHUHMACHER Alfred

Né le 15 ou 17 juin 1883 à Zurich. xxᵉ siècle. Suisse.
Peintre de paysages.
Il fut autodidacte.

SCHUHMACHER Daniel

Né en 1663. Mort en 1728. xVIIᵉ-xVIIIᵉ siècles. Actif à Ansbach.
Allemand.
Ébéniste.

SCHUHMACHER Esaias

xVIIᵉ siècle. Actif à Stettin. Allemand.
Peintre.
A peint en 1695 le portrait du préposé *Franc. Buddeus*, que
conserve l'église Saint-Nicolas d'Anklam.

SCHUHMACHER Hans ou Schuechmacher

xVIᵉ siècle. Actif à Munich entre 1556 et 1580. Allemand.
Graveur et médailleur.

SCHUHMACHER Hugo

Né en 1939 à Zurich. xxᵉ siècle. Suisse.
**Peintre de figures, animalier, paysages, natures mortes,
peintre à la gouache, dessinateur. Réaliste-photogra-
phique.**
Il fit ses études et un apprentissage en graphisme industriel à
Zurich. En 1962-1964, il fit un voyage d'études en Espagne ; en
1964 et 1967, à Paris ; en 1965-1966, aux Îles Canaries. Il a
d'abord étudié la peinture et la photographie notamment en
Espagne et aux Îles Canaries.
Il fut invité en 1969 à la Biennale de Paris. Il expose surtout en
Suisse, à Zurich, Saint-Gall, Berne ainsi qu'à Düsseldorf.
Ses débuts le rapprochent de l'art informel. Vers 1966, il renonça
à la peinture de paysages expressifs pour se tourner vers des
thèmes de la civilisation industrielle, en accord avec une des
composantes du pop'art, ce qui entraîna un changement radical
de technique et l'adoption de l'aérographe avec ou sans
pochoirs pour une figuration précise très descriptive. D'emblée,
il choisit l'automobile comme symbole globalisant de la société
industrielle de consommation. Dans une première approche,
intentionnellement « neutre », il traite des parties accessoires de
la voiture, enjoliveurs de roues, phares, pour le seul plaisir esthé-
tique de leur forme-couleur ou pour leur brillance réceptrice de
reflets, par exemple avec le reflet de l'environnement urbain
dans les *Auto-paysages* de 1968 ou 1971. Dans une deuxième
approche, les deux pouvant être pratiquées simultanément, sa
peinture se veut avant tout à résonnance critique envers la
société technologique de jouissance, il a développé le thème
dans son potentiel érotique, l'automobile comme symbole
« machiste » de prestige, fortune et puissance. Cette nouvelle
dimension dans son œuvre, l'a conduit à prendre distance
d'avec la reproduction fidèlement réaliste des phénomènes de
reflets. Bien qu'encore sensible à la séduction des objets, il les
décrit non sans les idéaliser, les chargeant désormais symbo-
liquement et sexuellement. Il associe alors, toute recherche
de cohérence et plutôt dans un esprit d'associations surréalistes
telles que récupérées par la publicité clinquante de marketing, le
nu féminin à l'automobile ou bien des éléments de celle-ci
prennent l'aspect de formes anatomiques, par exemple dans la
série *Queen*, des parties du carter de moteur sont mises en situa-
tion de poitrine féminine.
Dans cette première période de la production picturale de Hugo
Schuhmacher, sans présager de la suite, par des moyens tech-
niques et des processus mentaux qu'il s'est appropriés, il s'at-
taque sans ambiguïté à la mise sur le marché de l'être humain,
singulièrement de la femme, comme objet, comme marchandise.
■ Jacques Busse
BIBLIOGR. : Theo Kneubühler, in : *Art : 28 Suisses*, Édit. Gal. Rae-
ber, Lucerne, 1972.
MUSÉES : AARAU (Aargauer Kunsthaus) : *Free Everybody Free*
1972 – *Paysage (Sihlochstrasse)* 1976.
VENTES PUBLIQUES : ZURICH, 14-16 oct. 1992 : *Truite de mer*, cr.
(69,3x99,5) : **CHF 2 000**.

SCHUHMACHER Immanuel Friedrich

Né le 29 juin 1754 à Ansbach. Mort le 16 décembre 1824 à
Bayreuth. xVIIIᵉ-xIXᵉ siècles. Allemand.
Peintre.
Peintre à la cour de Bayreuth, il est l'auteur d'un tableau *Jésus au
temple*, conservé à l'église de cette ville.

SCHUHMACHER Karl Jakob

Né en 1786 à Riga. Mort en février 1824 à Riga. xIXᵉ siècle.
Éc. balte.
Peintre de portraits.

SCHUHMACHER Meta, Mme. Voir **OELRICHS Meta**

SCHUHMACHER Wim ou Schumacher

Né en 1870, 1891 ou 1893 à Amsterdam, une source peu cré-
dible indique à Boston (U.S.A.), avec le prénom William E.
ou Willem et les dates de 1870 et 1931. Mort en 1931, 1986 ou
1988. xxᵉ siècle. Hollandais.
**Peintre de nus, portraits, paysages, natures mortes, des-
sinateur.**
On ne peut qu'être très étonné par l'incertitude dominant ses
dates d'existence. Il fut élève de l'école des Beaux-Arts d'Ams-
terdam. Il voyagea en Europe, résidant notamment à Paris.

Il subit l'influence de Le Fauconnier, adoptant une construction solide dans ses paysages et natures mortes, qu'on a rapprochés du réalisme magique. Fortement impressionné par la lumière « mystique » du Sud, il a été surnommé « le maître des gris ».

Bibliogr. : In : *L'Art du xxᵉ s.*, Larousse, Paris, 1991.

Musées : Rotterdam (Boymans Van Beuningen) : *Le Port de Palma* 1913.

Ventes Publiques : Amsterdam, 25 avr. 1978 : *Vue du village de Saignon*, h/t (65,5x87) : **NLG 12 000** – Amsterdam, 14 juin 1979 : *Autoportrait 1942*, pl. (31,5x24) : **NLG 4 200** – Amsterdam, 24 avr 1979 : *Paysage de Provence*, h/t (63,5x79) : **NLG 3 800** – Amsterdam, 18 mars 1985 : *Vue de Corte (Corse)*, h/t (141x85) : **NLG 20 000** – Amsterdam, 10 avr. 1989 : *Les Enfants de Piet Tiggers*, h/t (69x57) : **NLG 5 175** – Amsterdam, 24 mai 1989 : *Portrait de femme 1939*, h/t (33x55) : **NLG 29 900** – Amsterdam, 22 mai 1990 : *Portrait de la femme de l'artiste*, h/t (101x78) : **NLG 41 400** – Amsterdam, 12 déc. 1990 : *Nu allongé*, encre/pap. (25x35,5) : **NLG 4 370** ; *La cour de l'auberge de Cervantes à Tolède*, h/t (66x80) : **NLG 40 250** – Amsterdam, 5-6 fév. 1991 : *Nu allongé*, craie noire/pap. (35,5x60) : **NLG 1 035** – Amsterdam, 23 mai 1991 : *Arbre*, h/t/cart. (35x47,5) : **NLG 13 800** – Amsterdam, 11 déc. 1991 : *Paysage d'hiver 1915*, h/t (47x94) : **NLG 25 300** – Amsterdam, 18 fév. 1992 : *Portrait de bébé*, cr./pap. (35,5x36,5) : **NLG 1 035** – Amsterdam, 21 mai 1992 : *Verger en fleurs 1920*, h/t (108,5x95,4) : **NLG 7 500** – Amsterdam, 26 mai 1993 : *Nature morte avec des oiseaux morts, des œufs et des poires vertes sur une table 1932*, h/t (54x65) : **NLG 97 750** – Amsterdam, 31 mai 1994 : *Vue de Notre-Dame de Paris*, h/t (59,5x72,5) : **NLG 40 250** – Amsterdam, 6 déc. 1995 : *Nu féminin*, encre noire/pap. (160x115) : **NLG 7 475** – Amsterdam, 4 juin 1996 : *Fontaine à Corte, Corse 1929*, h/t (65x81) : **NLG 73 160** – Amsterdam, 17-18 déc. 1996 : *Paysage avec des poteaux télégraphiques*, h/t (33x44,5) : **NLG 23 010** – Amsterdam, 2 déc. 1997 : *Portrait de Melitta* vers 1927-1929, h/t (30x23) : **NLG 115 320**.

SCHUHMANN. Voir SCHUMANN

SCHUIL Han
Né en 1958 à Voorshoten. xxᵉ siècle. Hollandais.
Peintre. Abstrait.
Il vit et travaille à Amsterdam. Il montre ses œuvres dans des expositions personnelles : 1985 Rotterdam ; 1987 musée d'art contemporain de Montréal ; 1992 Bruges.
Son abstraction a pour origine le réel, auquel il lui arrive d'emprunter les matériaux (bois, métal, tissu). À partir de formes géométriques, aux couleurs complémentaires ou tons pastels, il établit un rythme, travaillant sur le mouvement, au sein d'une composition d'une grande clarté, car simple et épurée.

SCHUKAYEFF Stepan Grigorievitch. Voir CHOUK-HAÏEFF

SCHUKOWSKIJ. Voir SHUKOVSKIJ

SCHULD Gerhard. Voir SCHULT

SCHULDES Wenzel
Né en 1777 à Tabor. Mort le 1ᵉʳ novembre 1828 à Prague. xixᵉ siècle. Autrichien.
Graveur à l'aquatinte.
Il travailla à Vienne.

SCHULDHESS Jörg Shimon Anton
Né en 1941 à Bâle. xxᵉ siècle. Actif de 1979 à 1983 et naturalisé en Israël. Suisse.
Peintre de compositions animées, figures, paysages, aquarelliste, dessinateur, sculpteur, graveur.
D'origine juive italienne, il reçut une éducation chrétienne puis se convertit au judaïsme en 1968. À l'âge de vingt-trois ans, il partit enseigner comme missionnaire en Inde et y retourna à plusieurs reprises. Il voyage sans cesse, notamment en Asie (Hong Kong, Sri Lanka...), en Afrique (Maroc, Ouganda, Tanzanie...), en Amérique du Sud (Mexique, Argentine...). Il s'installe ensuite en Israël, dont il devient citoyen, puis y renonce en 1983 et s'établit de nouveau en Suisse.
Il participe très régulièrement à des expositions collectives nombreuses : 1968, 1970 Biennale de Bradford ; 1972 Biennale de Venise et Biennale de Tokyo ; 1979 Biennale de Cracovie ; 1980 Biennale de Ljubljana ; remportant diverses distinctions. Il montre ses œuvres dans de très nombreuses expositions personnelles, notamment sous le patronage d'ambassades diverses ; une sorte de prospectus (!) en mentionne plus de 380 entre 1960 et 1987 (!).

Artiste militant, il désire visualiser les besoins et les espoirs de l'humanité, développant notamment tout un travail autour de la situation palestinienne et du génocide juif. Dans des compositions stylisées, vivement colorées, où prédomine la ligne, il peint des visages criant, des figures écartelées mais aussi des vues de villes, notamment de lieux religieux (mosquées). Son monde mystique, syncrétique, ne laisse place au vide, et la structure retenue, privilégiant la symétrie, la figure du cercle, les lois des nombres, évoque les mandalas, établissant des parallèles entre les diverses religions (étoile de David, le yin et le yang, la croix et les dix commandements).

Bibliogr. : Jörg Simon Anton Schuldhess : *For Abel, the mark of Cain*, sept volumes, Ziona Schuldhess-Wettstein, Liestal, 1986.

Musées : Paris (BN) : *Vater 1980*, eau-forte.

SCHULDT F. L.
xixᵉ siècle. Actif dans la première moitié du xixᵉ siècle. Allemand.
Peintre.
Le Musée du château de Darmstadt conserve de lui : *Portrait du prince Émile de Hesse* et *Scène de la campagne de 1815*.

SCHÜLDT Fritiof Johannes
Né le 9 juin 1891 à Stockholm. Mort en 1978. xxᵉ siècle. Suédois.
Peintre de nus, figures, intérieurs, paysages.
Il fut élève de l'académie des Beaux-Arts de Stockholm de 1910 à 1912.
Musées : Göteborg – Stockholm.
Ventes Publiques : Stockholm, 24 avr. 1947 : *Nu allongé* : **SEK 2 400** – Stockholm, 6 avr. 1951 : *Vue par la fenêtre 1948* : **SEK 5 000** ; *Jeune Fille assise* : **SEK 4 300** – New York, 8 nov 1979 : *Autoportrait* vers 1940, h/t (81x65,5) : **USD 1 600** – Stockholm, 14 juin 1990 : *Femme lisant dans un intérieur près d'une fenêtre donnant sur la mer*, h/t (59x72) : **SEK 8 500** – Stockholm, 13 avr. 1992 : *Jeune Norvégienne assise dans un intérieur*, h/t (79x64) : **SEK 12 000**.

SCHULDTNER
xviiiᵉ siècle. Actif vers le milieu du xviiiᵉ siècle. Allemand.
Peintre.
L'église de Viechtach possède de lui un tableau d'église : la *Sainte Famille entourée d'anges*.

SCHULE Albert Johann Christian
Né le 8 juin 1801 à Leipzig. Mort le 8 décembre 1875. xixᵉ siècle. Actif à Leipzig. Allemand.
Graveur au burin.
Il était le fils de Christian. Le Musée d'histoire de la ville de Leipzig conserve de lui des portraits et des paysages.

SCHULE Christian Georg
Né le 7 octobre 1764 à Copenhague. Mort le 9 août 1816 à Leipzig. xviiiᵉ-xixᵉ siècles. Allemand.
Graveur.
Élève de l'Académie de Copenhague et de J. F. Clemens, dont il fut l'apprenti en 1781. De 1787 à 1816 il vécut à Leipzig, où il travailla pour les libraires.

SCHULE F.
Né en 1795 à Leipzig. xixᵉ siècle. Allemand.
Peintre de portraits.
Il travailla en Russie de 1845 à 1848, puis à Leipzig.

SCHÜLEIN Julius Wolfgang
Né le 28 mai 1881 à Munich. xxᵉ siècle. Allemand.
Peintre, graveur.
Il fut élève de Hugo von Habermann.
Musées : Munich (Gal. mun.) : *À la gare Montparnasse*.

SCHÜLEIN Suzanne, née Carvallo
Née le 1ᵉʳ juillet 1883 à Paris. xxᵉ siècle. Active en Allemagne. Française.
Peintre de genre, portraits, paysages, graveur.
Épouse de Julius W. Schülein, elle vécut et travailla à Munich. Elle exposa à Paris, aux Salons des Indépendants en 1907, 1909, 1910, d'Automne en 1913, des Tuileries en 1934 et 1935.

SCHULER Adam
Né en 1645. xviiᵉ siècle. Éc. alsacienne.
Peintre.
Il épousa en 1678 Marie Elisabeth, fille du peintre Rudolf Sturm de Waldkirch.

SCHÜLER Alfred
Né le 21 octobre 1858 à Elberfeld. xixᵉ-xxᵉ siècles. Allemand.

Peintre de portraits, paysages.
Il fut élève de l'académie des Beaux-Arts de Munich. Il vécut et travailla à Hambourg.
Musées : HAMBOURG (Hôtel de Ville) : *Portrait de J. Halben.*

SCHÜLER Anton ou Schueler
Originaire du Tyrol. XVIIIe siècle. Autrichien.
Peintre.

SCHÜLER Arthur
Né en 1877 à Berlin. XXe siècle. Allemand.
Peintre de paysages.
Il fut élève de l'académie royale des Beaux-Arts de Berlin, où il vécut et travailla.

SCHÜLER Ch.
XIXe siècle. Actif à Darmstadt entre 1835 et 1836. Allemand.
Graveur sur bois.

SCHULER Charles Auguste
Né le 11 mars 1804 à Strasbourg. Mort le 23 octobre 1859 à Strasbourg. XIXe siècle. Français.
Graveur.
Élève de son père, de Guérin et de Gros. Entré à l'École des Beaux-Arts le 6 avril 1822. Exposa au Salon à partir de 1824 ; médaille de troisième classe en 1846.

SCHULER Charles Louis
Né en 1785 à Strasbourg. Mort en 1852 à Lichtenthal. XIXe siècle. Français.
Graveur et dessinateur.
Élève de Guérin à Paris. Il travailla d'abord à Strasbourg produisant de petites gravures pour les almanachs et autres productions locales du même genre. Il alla ensuite se fixer à Karlsruhe et y exécuta des productions plus sérieuses d'après les grands maîtres italiens. Le Musée des Arts appliqués de Strasbourg possède de lui un *Portrait de dame.*

SCHÜLER Chr.
XIXe siècle. Actif à Darmstadt vers 1852. Allemand.
Graveur sur acier.

SCHULER Dominik
Né le 5 juin 1840 à Sattel. Mort le 11 janvier 1891 à Schwytz. XIXe siècle. Suisse.
Sculpteur d'ornements.

SCHULER Édouard
Né le 19 août 1806 à Strasbourg. Mort en 1882 à Lichtenthal près de Baden-Baden. XIXe siècle. Français.
Graveur et sculpteur.
Fils de Charles Louis Schuler, il fut élève de son père et du baron Gros. Il s'établit à Strasbourg. Il a gravé des sujets religieux, des scènes de genre. Il a collaboré à la collection de gravures d'après les meilleurs peintres modernes, gravées sur acier sous la direction de M. C. Frommel par les artistes les plus habiles (Karlsruhe, 1833).

SCHULER Gottfried
XXe siècle. Allemand.
Graveur.
Il vit et travaille à Weimar. Il a participé en 1992 à l'exposition *De Bonnard à Baselitz – Dix Ans d'enrichissements du cabinet des estampes* à la Bibliothèque nationale à Paris.
Musées : PARIS (BN) : *Dorfrand im Winter I* 1981, pointe sèche.

SCHULER Hans ou Schuller
Né le 25 mai 1874 à Morange (Lorraine). XIXe-XXe siècles. Actif aux États-Unis. Français.
Sculpteur de monuments.
Il fut élève de Charles Raoul Verlet. À partir de 1925, il fut directeur de l'institut de Maryland. Il vécut et travailla à Baltimore. Il exposa à Paris, au Salon des Artistes Français ; il reçut une médaille de troisième classe en 1901.
Parmi ses œuvres, il faut citer *Le Paradis perdu* et à Baltimore le monument de *John Hopkin* et *Ariane.*
Musées : SAINT LOUIS : *Le Paradis perdu.*
VENTES PUBLIQUES : LONDRES, 6 nov. 1986 : *Nu couché sur un rocher,* bronze patiné (H. 36) : **GBP 1 800.**

SCHULER Heinrich
Né en 1857 à Mayence. Mort en 1885 à Munich. XIXe siècle. Allemand.
Peintre.
Travailla à Mayence et à Munich. Le Musée de Mayence conserve de lui *Grand'place et fontaine à Mayence, avec personnages connus.*

SCHULER Johann
Né en 1648. Mort en 1704. XVIIe siècle. Français.
Peintre.
Il était le grand-père de l'imprimeur strasbourgeois Johann Friedrich Schuler né en 1748.

SCHULER Johann ou Schuhler
Originaire du Tyrol. XVIIIe siècle. Autrichien.
Stucateur.
Il travailla à Bâle et à Zurich.

SCHULER Jules Théophile ou Théophile
Né le 18 juin 1821 à Strasbourg (Bas-Rhin). Mort le 26 janvier 1878 à Strasbourg. XIXe siècle. Français.
Peintre d'histoire, genre, portraits, intérieurs, paysages animés, paysages, dessinateur, illustrateur.
Il fut élève de Michel Drolling et de Paul Delaroche à Paris. Il étudia aussi à Munich. Il vécut quelques années à Neuchâtel avant de s'établir à nouveau dans sa ville natale. Il exposa au Salon de Paris, à partir de 1845.
Il a collaboré à plusieurs magazines et fourni de nombreuses illustrations pour les œuvres de Victor Hugo, de Jules Verne, d'Erckmann-Chatrian, etc.

Théophile Schuler.

Musées : BERNE : *Réception pendant le siège de 1870, de la députation suisse par le maire de Strasbourg* – COLMAR : *Le Chariot de la Mort – Bûcherons dans les Vosges* – MULHOUSE : *Kuss, maire de Strasbourg – Intérieur d'atelier – Le commandant Sers* – NEUCHÂTEL : *Chasse-neige – Flotteurs à Montboron sur la Sarine,* grisaille – STRASBOURG : *Jeux alsaciens au* XVIIIe *s. – Prière des mineurs de Preuschdorf – Verger – Un dimanche soir à Preuschdorf – L'hiver en Alsace – Portrait de Mlle Rose Schuler.*
VENTES PUBLIQUES : PARIS, 22 juin 1945 : *Le docteur Kuss, maire de Strasbourg,* dess. à la mine de pb, réduction du tableau, vendu avec un dessin de Kauffmann : *Au marché* : **FRF 300.**

SCHULER Karl
Né le 11 janvier 1847 à Nuremberg. Mort le 13 avril 1886 à Berlin Friedenau. XIXe siècle. Allemand.
Sculpteur.
Il étudia à Nuremberg, à Berlin, à Rome et à Dresde. On lui doit : une statue en bronze du prince Adalbert à Wilhelmshaven, une statue colossale de Frédéric Guillaume IV à Berlin et un monument de Luther à Nordhausen.

SCHÜLER Karl Ludwig
Né en 1790 ou 1791 à Fünfkirchen. Mort en 1852 à Vienne. XIXe siècle. Autrichien.
Miniaturiste et lithographe.
Élève de l'Académie de Vienne.

SCHÜLER Max
Né le 26 juin 1854 à Gesecke (Wurtemberg). XIXe-XXe siècles. Allemand.
Peintre de portraits.
Il vécut et travailla à Francfort-sur-le-Main.
Musées : STRASBOURG : *Portrait du maréchal Van Manteuffel* 1883.

SCHULER Wilhelm
Né le 28 mai 1875 à Karlsruhe (Bade-Wurtemberg). XXe siècle. Allemand.
Dessinateur.
Il étudia à Karlsruhe, Stuttgart et à Paris.
Musées : AIX-LA-CHAPELLE (Mus. Suermondt) : plusieurs dessins.

SCHULFRIED Jakob. Voir SCHUFRIED

SCHULIN Carl
XIXe siècle. Actif à Berlin. Allemand.
Graveur sur cuivre et sur acier.
Il exposa à Berlin de 1838 à 1848.

SCHULLER Betty
Née le 11 mars 1860 à Schässburg. Morte le 8 août 1904. XIXe siècle. Allemande.
Peintre.
Elle est la fille du peintre Ludwig F. Schuller.

SCHÜLLER F.
XVIIIe siècle. Actif vers 1730. Allemand.

Peintre.
A l'hôtel de ville de Burstadt se trouve son *Jour de jugement*.
Peut-être identique à F. Schuller.

SCHULLER F.
XVIII⁰ siècle. Allemand.
Peintre.
Les musées bavarois possèdent, signés de lui, trois tableaux de
princes palatins, originaires de Neubourg.

SCHULLER Franz Bernhard. Voir SCHILLER

SCHULLER Georg ou Schuler
XVII⁰ siècle. Actif à Hermannstadt (Sibiu, Roumanie). Alle-
mand.
Médailleur et orfèvre.

SCHULLER Gottlieb
Né le 10 décembre 1879 à Auffach (district de Kufstein). XX⁰
siècle. Autrichien.
Peintre.
Il fut directeur artistique à l'école de peinture sur verre du Tyrol.

SCHULLER Joseph Carl Paul
Né à Husseren (Haut-Rhin). XIX⁰ siècle. Français.
Peintre d'animaux, paysages, fleurs.
Il fut élève de Pierre Emmanuel Damoye et d'Emmanuel Benner.
Il débuta à Paris au Salon de 1880. Il fut membre de la Société des
artistes français à partir de 1888. Il a reçu une mention hono-
rable en 1885, une médaille de bronze en 1889 à l'Exposition uni-
verselle de Paris.
Il a peint des oiseaux et des fleurs.
MUSÉES : CAEN : *Chrysanthèmes* – MULHOUSE.
VENTES PUBLIQUES : LONDRES, 19 mars 1986 : *Roses trémières au*
bord de la rivière 1890, h/t (140x101) : GBP 5 000 – LONDRES, 24
nov. 1989 : *Cour fleurie* 1892, h/pan. (50x32,5) : GBP 9 900 – VER-
SAILLES, 19 nov. 1989 : *Le jardin fleuri*, h/pan. (40,5x28) : FRF 4 200
– PARIS, 25 mars 1993 : *Fleurs sauvages*, h/pan. (41x28) :
FRF 3 300.

SCHÜLLER Karl
Né le 14 juin 1852 à Taus en Bohême. Mort le 23 octobre 1901
à Vienne. XIX⁰ siècle. Autrichien.
Peintre.
Élève de F. Laufberger et A. Eisenmenger. On lui doit plusieurs
portraits de *François Joseph I⁰*.

SCHULLER Ludwig Friedrich
Né le 18 janvier 1826 à Feffernitz en Carinthie. Mort le 18
mars 1906 à Schässbourg. XIX⁰ siècle. Autrichien.
Peintre.
Père de Betty. Il étudia à Paris, Vienne et Rome entre 1854 et
1855.
MUSÉES : SIBIU.

SCHULLERUS Fritz
Né le 22 juillet 1866 à Fogarasch. Mort le 22 décembre 1898 à
Gross Schenk. XIX⁰ siècle. Allemand.
Peintre de portraits et de paysages.
Élève de G. Hackl et de L. von Löfftz.
MUSÉES : SIBIU : plusieurs œuvres et études.

SCHULMAN David
Né en 1881. Mort en 1966. XX⁰ siècle. Hollandais.
Peintre de paysages animés, paysages, paysages
urbains, marines portuaires.

[signature:]Schulman

VENTES PUBLIQUES : AMSTERDAM, 27 avr. 1976 : *Amsterdam en*
hiver, h/t (45,5x71) : NLG 5 200 – AMSTERDAM, 15 sep. 1977 : *Pay-*
sage fluvial, h/t (59x79) : NLG 2 500 – AMSTERDAM, 20 mars 1978 :
Bateaux au port, h/pan. (32x48) : NLG 3 000 – AMSTERDAM, 31 oct
1979 : *Le port de Volendam* 1924, h/t (49x69) : NLG 3 000 – AMS-
TERDAM, 19 mai 1981 : *Amsterdam en hiver*, h/t (42,5x62,5) :
NLG 4 600 – AMSTERDAM, 30 août 1988 : *Un hameau en hiver au*
soleil couchant, h/t (60x100) : NLG 5 750 – AMSTERDAM, 3 sep.
1988 : *Vue du Rhin avec le clocher de l'église de Cunera à l'hori-*
zon, h/t (44x88) : NLG 1 725 – AMSTERDAM, 16 nov. 1988 : *Un vil-*
lage en hiver, h/t (41x76) : NLG 4 830 – AMSTERDAM, 28 fév. 1989 :
Vue de Monnikendam, h/pan. (34,5x76) : NLG 1 725 – AMSTER-
DAM, 19 sep. 1989 : *Un après-midi d'hiver à Blaricum*, h/t (39x55) :
NLG 3 680 – AMSTERDAM, 25 avr. 1990 : *L'hiver à Laren*, h/t
(53x84) : NLG 5 750 – AMSTERDAM, 6 nov. 1990 : *La Schreijersto-*

ren à Amsterdam, h/t (28x41,5) : NLG 3 450 – AMSTERDAM, 5-6 fév.
1991 : *Embarcations à voiles amarrées et l'église de Edam à*
l'arrière-plan, h/t (32,5x48,5) : NLG 1 150 – AMSTERDAM, 24 avr.
1991 : *Vue de Blaricum en hiver*, h/t (56x84) : NLG 5 750 – AMS-
TERDAM, 17 sep. 1991 : *Journée nuageuse sur la lande*, h/t (37x53) :
NLG 1 380 – AMSTERDAM, 5-6 nov. 1991 : *Blaricum sous la neige*,
h/t (35x64) : NLG 5 980 – AMSTERDAM, 18 fév. 1992 : *Vaste vue*
d'Amsterdam avec la gare centrale et l'église Saint-Nicolas, h/t
(50x70) : NLG 13 800 – AMSTERDAM, 14-15 avr. 1992 : *Vue de*
Laren en hiver, h/t (65x116) : NLG 7 130 – AMSTERDAM, 9 nov.
1993 : *Vue de Gelderse Kade à Amsterdam*, h/t (46,5x74,5) :
NLG 6 325 – MONTRÉAL, 23-24 nov. 1993 : *L'époque des*
semences, h/t (33x48,2) : CAD 1 000 – AMSTERDAM, 11 avr. 1995 :
Mi-journée en hiver, h/t (60x98,5) : NLG 5 664 – AMSTERDAM, 18
juin 1996 : *L'hiver à Laren*, h/t (57x84) : NLG 8 050 – AMSTERDAM,
4 juin 1996 : *Le Port d'Amsterdam*, h/t (44,5x73) : NLG 4 720 –
AMSTERDAM, 19-20 fév. 1997 : *Vue d'une ville en hiver, une pay-*
sanne dans un square enneigé, h/pan. (27x21) : NLG 3 228.

SCHULMAN Léon Gaspard. Voir GASPARD Léon
Schulman

SCHULMAN Lion
Né en 1851. Mort en 1943. XIX⁰-XX⁰ siècles. Hollandais.
Peintre de compositions animées, paysages, fleurs.
VENTES PUBLIQUES : AMSTERDAM, 16 nov. 1988 : *La forêt de Viers-*
prong Oosterbeek avec un cavalier et un paysan pêchant dans
une mare 1878, h/t (80x115,5) : NLG 8 625 – AMSTERDAM, 19 sep.
1989 : *Paysanne et son enfant se promenant sur un chemin près*
de la ferme, h/t (51,5x41,5) : NLG 1 265 – AMSTERDAM, 11 sep.
1990 : *Dahlias dans une cruche de terre*, h/t (101x68) : NLG 1 495
– AMSTERDAM, 6 nov. 1990 : *Paysage d'hiver près de Graveland*
avec des personnages sur un sentier 1885, h/pan. (32x25,5) :
NLG 6 325 – AMSTERDAM, 23 avr. 1991 : *Personnages dans une*
crique, h/pan. (14x11) : NLG 2 415 – AMSTERDAM, 18 fév. 1992 :
Paysage boisé avec des paysans sur un sentier dans la région de
Oosterbeek 1886, h/t (39x52) : NLG 3 220 – AMSTERDAM, 21 avr.
1994 : *Sur un chemin près de Oosterbeek* 1896, h/t (80,5x110,5) :
NLG 3 680.

SCHULMEISTER Willibald
Né en 1851 à Deutsch-Lodenitz près de Sternberg. Mort en
1909. XIX⁰ siècle. Allemand.
Peintre de paysages, graveur.
Il fut élève de William Unger. Il devint professeur de dessin à
l'école des arts appliqués de Vienne.

SCHULPLE Simon ou Schulpli. Voir SCHILPLI

SCHULSTRÖM Isak
Né vers 1712. Mort le 15 octobre 1778 à Svanskog. XVIII⁰
siècle. Actif à Karlstad. Suédois.
Graveur sur bois.

SCHULT Émile
XX⁰ siècle.
Artiste.
Il a participé en 1992 à l'exposition *De Bonnard à Baselitz – Dix*
Ans d'enrichissements du cabinet des estampes à la Bibliothèque
nationale à Paris, où il présentait un livre.

SCHULT Friedrich
Né le 18 février 1889 à Schwerin. XX⁰ siècle. Allemand.
Sculpteur.
Il étudia à l'école des arts appliqués d'Hambourg.
Il travailla le bois.

SCHULT Gerhard
XIX⁰ siècle. Actif à Cologne. Allemand.
Peintre de genre et de portraits.
Il étudia en 1838 chez Th. Hildebrandt.

SCHULT Geuert
Originaire d'Odense. XVII⁰ siècle. Danois.
Sculpteur sur bois.

SCHULT Ha
Né le 24 juin 1939 à Parchim (Mecklenburg). XX⁰ siècle. Actif
depuis 1959 aux États-Unis. Allemand.
Peintre, auteur de performances.
Il a étudié jusqu'en 1961 à l'académie des Beaux-Arts de Düssel-
dorf, sous la direction de Karl Otto Gotz. Ce n'est qu'en 1968
qu'il a réellement une activité artistique, après avoir exercé
divers métiers, cheminot, chauffeur, fermier, directeur artistique
dans une agence de publicité... Depuis 1959, il réside à New

York. En 1971, il fut invité comme professeur-résidant à l'académie des Beaux-Arts de Kassel.

Il participe à des expositions collectives : 1968, 1972, 1974 Munich ; 1970, 1974 Kunsthalle de Cologne ; 1972 Documenta V de Kassel ; 1976 Kunsthalle de Nuremberg ; 1979 Wilhelm-Lehmbruck Museum de Duisburg ; 1982 musée de la ville de Nice et National Galerie de Berlin. Il montre ses œuvres depuis 1968 dans des expositions personnelles : 1970 Kunstverein de Munich ; 1971 Kunstverein d'Heidelberg, Neue Galerie d'Aix-la-Chapelle et Kunsthalle de Cologne ; 1973 musée de Wiesbaden ; 1974 Folkwang Museum d'Essen, Kunsthalle de Kiel, Kunstverein de Stuttgart, Stadtische Galerie im Lebenbachhaus de Munich ; 1977 Palazzo Spaletti de Naples ; 1978 Museum am Ostwall de Dortmund ; 1980 Museum Ludwig de Cologne.

Il fut influencé par Yves Klein, Nam June Paik et Jackson Pollock. Lors de happenings, il joue surtout sur les notions de destruction, d'envahissement de déchets, de prolifération, toutes idées que l'on retrouve exprimées dans les environnements qu'il nomme « biocinétiques » qu'il réalise ensuite. Il s'agit de en fait de reconstitution de paysages urbains toujours désolés qui évoquent les terrains vagues, les décharges, les *no man's lands* jonchés de détritus et de carcasses automobiles abandonnées.

Musées : BONN – DORTMUND (Mus. am Ostwall) – DUISBURG (Wilhelm-Lehmbruck Mus.) – KIEL (Kunsthalle) – LÜBECK – MAINHEIM (Kunsthalle) – NUREMBERG (Kunsthalle) – RECKLINGHAUSEN (Kunsthalle) – WIESBADEN.

SCHULT Jacob
XVIᵉ siècle. Actif à Trondhjem à l'époque de Christian II entre 1513 et 1523. Allemand.
Médailleur.

SCHULT Johann
Né le 28 février 1889 à Kirch-Jesar dans le Mecklembourg Schwerin. XXᵉ siècle. Allemand.
Peintre de portraits, illustrateur.

Il étudia de 1908 à 1911 à l'académie des Beaux-Arts de Munich, où il vécut et travailla. Après avoir été prisonnier civil en Russie de 1914 à 1918, il devint en 1931 le collaborateur du journal de l'*Ortie*.

Musées : MUNICH (Acad.) : *Autoportrait* 1910.

Ventes Publiques : MUNICH, 10 mai 1989 : *Jeune paysanne*, h/t (86x65) : DEM 11 000.

SCHULT Jost. Voir SCHUTZE

SCHULTE Antoinette
XXᵉ siècle. Active en France. Américaine.
Peintre de portraits, paysages, natures mortes, aquarelliste. Réalité-poétique.

Vivant à Paris, elle a su gagner l'amitié de Despiau, Dunoyer de Segonzac, Charles Dufresnes, Roland Oudot, Legueult et d'autres. Cette amitié a été célébrée vers 1970 par une exposition groupant ses propres œuvres au milieu de celles des peintres parisiens. Elle exposa à Paris, au Salon d'Automne.

Elle se rattache à ce que l'on a appelé la « réalité-poétique », interprétation discrète et sensible du spectacle naturel. Surtout peintre de paysages et de natures mortes, elle a également laissé des croquis relevés d'aquarelle de ses amis artistes au travail.

SCHULTE August von
Né en 1800 à Hanovre. Mort à Hanovre. XIXᵉ siècle. Allemand.
Peintre.

Le Musée de Hanovre conserve de lui *La libellule* (sign. A V S, *Düsseldorf*, 1854).

SCHULTE Johan de
XVIᵉ siècle. Actif à Breda. Hollandais.
Sculpteur.

SCHULTE Malkin
XXᵉ siècle.
Artiste.

Il fut actif dans les années soixante-dix. Il a participé en 1992 à l'exposition *De Bonnard à Baselitz – Dix Ans d'enrichissements du cabinet des estampes* à la Bibliothèque nationale à Paris, où il présentait un livre illustré.

SCHULTE IM HOFE Rudolf
Né le 9 janvier 1865 à Ueckendorf (Westphalie). Mort le 18 février 1928 à Berlin. XIXᵉ-XXᵉ siècles. Allemand.
Peintre de portraits, paysages, graveur.

Il fut élève de Ludwig Schmid-Reutte, Gabriel von Hackl et Ludwig von Loefftz.

Musées : BERLIN (Gal. Nat.) : *Maisons à Sonnenburg* – HAMBOURG : *Gertrude Troplovitz* – MUNSTER : *Sonneburg*.

SCHULTEN Arnold
Né en 1809 à Düsseldorf. Mort le 30 juillet 1874 à Düsseldorf. XIXᵉ siècle. Allemand.
Peintre de paysages animés, paysages, aquarelliste.

Il fut élève de l'Académie de Düsseldorf et de Schirmer. Il a peint des paysages allemands, suisses, bavarois, italiens.

Musées : BRÊME : *Paysage suisse*, aquarelle – HANOVRE : *Chapelle en forêt*.

Ventes Publiques : NEW YORK, 2 avr. 1976 : *Paysage d'été avec troupeau*, h/t (26x36) : USD 750 – SAN FRANCISCO, 24 juin 1981 : *Paysage de Bavière* 1845, h/t (114x152) : USD 8 000 – COLOGNE, 18 mars 1993 : *Paysage montagneux au moulin*, h/t (71x98) : DEM 4 750.

SCHULTEN Fr. Cornel
XVIIIᵉ siècle. Actif vers 1756. Hollandais.
Peintre et dessinateur.

SCHULTES Benno Kassian
Originaire d'Imst dans le Tyrol. Mort le 17 mai 1777 à Munich. XVIIIᵉ siècle. Autrichien.
Sculpteur.

SCHULTES Hans I ou Schultess, Schulthes, Schultheiss
XVIᵉ siècle. Actif à Augsbourg dans le dernier tiers du XVIᵉ siècle. Allemand.
Graveur sur bois.

SCHULTES Hans II ou Schultess, Schulthes, Schultheiss
XVIᵉ-XVIIᵉ siècles. Actif à Augsbourg. Allemand.
Peintre de monogrammes.

SCHULTES Lorenz ou Schulthess, Schultheiss
XVIIᵉ siècle. Actif à Augsbourg vers 1600. Allemand.
Peintre.

SCHULTES Matthäus
XVIIᵉ siècle. Actif à Ulm entre 1652 et 1679. Allemand.
Peintre de monogrammes et graveur sur bois.

SCHULTES Wolff. Voir SCHULTHESS

SCHULTHEISS Albrecht
Né le 7 mars 1823 à Nuremberg. Mort le 14 septembre 1909 à Munich. XIXᵉ-XXᵉ siècles. Allemand.
Graveur, dessinateur de portraits.

Père du peintre Karl Schultheiss, il étudia à Nuremberg avec Peter Carl Geissler, à Leipzig avec Lazarus G. Sichling et à Berlin. À partir de 1850, il se fixa à Munich.

SCHULTHEISS Hans
Mort en 1658. XVIIᵉ siècle. Actif à Wurzach. Allemand.
Peintre.

Il travailla pour l'église d'Aulendorf.

SCHULTHEISS Hans. Voir aussi SCHULTES

SCHULTHEISS Karl
Né le 21 juillet 1852 à Munich. Mort en 1944. XIXᵉ-XXᵉ siècles. Allemand.
Peintre de portraits, paysages, décorateur.

Il était le fils d'Albrecht Schultheiss et le mari de Natalie Schultheiss. Il fut l'élève de Georg Raab et de Wilhelm von Diez. Il a décoré divers édifices publics de Munich.

Musées : MUNICH : *Tête de jeune fille* – NUREMBERG : *Lorsque le grand-père prit la grand-mère* – WUPPERTAL : *Moulin à eau*.

Ventes Publiques : NEW YORK, 13 fév. 1985 : *Au jardin* 1905, h/t mar./cart. (77,5x103) : USD 3 750.

SCHULTHEISS Karl Max
Né le 4 août 1885 à Nuremberg. Mort à Munich. XXᵉ siècle. Allemand.
Peintre de portraits, figures, paysages, illustrateur, graveur.

Il étudia à Nuremberg et à Munich avec Herterich, Wilhelm von Diez et Angelo Janck. Il a illustré de nombreuses illustrations et en particulier les œuvres complètes de Théophile Gauthier.

Ventes Publiques : COLOGNE, 23 mars 1990 : *Weinlese sur Moselle*, h/t (27x41,5) : DEM 1 300 – NEW YORK, 17 fév. 1994 : *Élégante vieille dame dans un paysage*, h/t (106,7x81,3) : USD 4 600.

SCHULTHEISS Lorenz. Voir SCHULTES

SCHULTHEISS Natalie, née Hampel
Née en 1865 à Vienne. Morte en 1932 ou 1952. XXᵉ siècle. Autrichienne.

Peintre de natures mortes.
Femme du peintre Karl Schultheiss et sœur du peintre Charlotte Hampel, elle fut élève de l'école des Beaux-Arts de Munich.
VENTES PUBLIQUES : SAN FRANCISCO, 8 oct. 1980 : *Nature morte aux cerises* 1923, h/t (42x61,5) : **USD 1 500** – NEW YORK, 13 oct. 1993 : *Nature morte de raisin et de grenades* 1911, h/t (61x81,9) : **USD 4 600.**

SCHULTHEISS Sixt
Mort fin 1526 ou début 1527. XVIe siècle. Actif à Schlettstadt. Allemand.
Sculpteur de portraits.

SCHULTHES Hans et Lorenz. Voir SCHULTES

SCHULTHESS Caspar Hans
Né en 1798 à Zurich. Mort en 1841. XIXe siècle. Suisse.
Peintre de scènes de chasse, paysages, aquarelliste.
La Société des Arts de Zurich a recueilli de lui cinq aquarelles représentant des paysages et des scènes de chasses. Il fut également héraldiste.

SCHULTHESS Conrad Hans
Né en 1785 à Zurich. Mort en 1849. XIXe siècle. Suisse.
Peintre et graveur amateur.

SCHULTHESS Dorothea
Née en 1776 à Zurich. Morte en 1853 à Zurich. XIXe siècle. Suisse.
Peintre de portraits, miniatures, fleurs, aquarelliste.
Elle était la sœur de Leonhard. La Société des Arts de Zurich conserve d'elle sept aquarelles.

SCHULTHESS Emil et Ludwig
Emil né en 1805 à Zurich. Emil mort en 1855 à Zurich et son frère Ludwig mort en 1844. XIXe siècle. Suisses.
Peintres d'architectures.
La Société des Arts de Zurich conserve d'Emil une centaine de vues du vieux Zurich. Ce furent des amateurs.

SCHULTHESS Heinrich
Né en 1783 à Zurich. Mort en 1832 à Zurich. XIXe siècle. Suisse.
Paysagiste.

SCHULTHESS Karl Johann Jakob
Né le 24 février 1775 à Neuchâtel. Mort le 20 avril 1854 à Zurich. XIXe siècle. Suisse.
Peintre de genre et de portraits.
Il fut d'abord professeur de dessin dans sa ville natale, puis alla travailler à Dresde et à Paris. Il s'établit enfin à Neuchâtel et y acheva sa carrière. Il y fut professeur de dessin à l'école municipale. Le Musée de Berne conserve de lui *Costume de dame de Zurich.*

SCHULTHESS Leonhard
Né en 1775 à Zurich. Mort en 1841 à Zurich. XIXe siècle. Suisse.
Peintre de fleurs amateur.
Il était le frère de Dorothea. La Société des Arts de Zurich conserve de lui une aquarelle.

SCHULTHESS Ludwig. Voir SCHULTHESS Emil et Ludwig

SCHULTHESS Wilhelm
Né en 1791 à Zurich. Mort en 1873 à Zurich. XIXe siècle. Suisse.
Graveur sur bois et peintre.
Il étudia à Berlin avec Gubitz. La Société des Arts de Zurich conserve de lui une gouache.

SCHULTHESS Wolff
XVIe siècle. Autrichien.
Sculpteur.

SCHULTHEUS Wolfgang
XVIIe siècle.
Graveur d'ornements.

SCHULTS Daniel Jerzy. Voir SCHULTZ

SCHULTZ. Voir aussi SCHULTZE

SCHULTZ
Né au Danemark. XIXe siècle. Danois.
Sculpteur.
Figura aux expositions de Paris ; médaille d'argent en 1889 (Exposition Universelle).

SCHULTZ Albert
Né le 15 avril 1871 à Strasbourg (Bas-Rhin). XIXe-XXe siècles. Français.
Sculpteur de statues.
Il fut élève de Wilhelm von Ruemann. On lui doit le *Coq gaulois* sur le pont de Kehl, la *Gardeuse d'oies* à l'Orangerie de Strasbourg et les monuments aux morts de Rosheim, Guebviller, de Woerth et du Geisberg près de Wissenbourg.
MUSÉES : HAGUENAU : *Frederic Barberousse.*

SCHULTZ Alexander
Né en 1901 à Oslo, de parents russes. XXe siècle. Norvégien.
Peintre de paysages, fleurs.
Fils d'un océanographe russe, il partagea son enfance entre la Russie et la Norvège. Il fut élève du peintre norvégien Oluf Wold-Torne. Séjournant à Paris de 1922 à 1928, il y fut élève d'un autre peintre norvégien Henrik Sörensen, ainsi que de Othon Friesz, très probablement à l'académie scandinave de Paris. Il fit de fréquents séjours en Italie. En 1954, il fut nommé professeur puis en 1958 directeur de l'académie des Beaux-Arts d'Oslo.
Ses œuvres ont été présentées en 1950 par la Royal Scottish Academy.
Il subit l'influence du peintre danois Georg Jacobsen, pratiquant les principes de sa théorie de la composition géométrique. Après 1945, s'il demeura fidèle à ces principes de construction rigoureux, il allégea néanmoins sa manière.
BIBLIOGR. : Bernard Dorival, sous la direction de... : *Peintres contemp.,* Mazenod, Paris, 1964.
MUSÉES : BERGEN – COPENHAGUE – OSLO (Nat. Gal.) – STOCKHOLM.

SCHULTZ Anton
XVIIIe siècle. Actif entre 1707 et 1723 à Copenhague et entre 1724 et 1735 en Russie. Danois.
Médailleur.

SCHULTZ Asta, née Ring
Née le 24 septembre 1895 à Vejle (Jutland). XXe siècle. Danoise.
Peintre, graveur.
Elle fut élève de l'académie des Beaux-Arts de Copenhague. Elle a subi l'influence de Jens Ferdinand Willumsen et de Ernst J. Zeuthen.

SCHULTZ C.
XIXe siècle. Allemand.
Dessinateur de portraits.
Il était actif à Marbourg vers 1840 et à Kassel en 1841. À rapprocher de Christian Schulz.

SCHULTZ Christian Benjamin. Voir SCHULZ

SCHULTZ Daniel, l'Ancien
Mort en 1646 à Dantzig. XVIIe siècle. Actif à Dantzig. Polonais.
Peintre de portraits et d'histoire.

SCHULTZ Daniel
Né vers 1680 à Dantzig. XVIIIe siècle. Polonais.
Peintre, dessinateur et graveur.
Il grava des animaux, surtout des oiseaux.

SCHULTZ Daniel Jerzy ou Schults ou Schulz, dit le Jeune
Né vers 1615 à Dantzig. Mort en 1683 à Dantzig. XVIIe siècle. Polonais.
Peintre de portraits.
Il étudia à Paris et à Breslau. Il fut surtout actif en Russie et en Pologne. Il peignit des natures mortes, des tableaux de genre, des portraits. Le plus célèbre de ses portraits est celui de Jean Casimir, en costume polonais, qui se trouve dans la collection du château de Cripsholm en Suède. L'hôtel de ville de Dantzig conserve de lui les portraits de Jean Casimir, de Michel Korybut, de Jean III. On reconnaît chez lui l'influence hollandaise. Il est considéré toutefois comme le meilleur peintre de Dantzig au XVIIe siècle.
MUSÉES : GDANSK, ancien. Dantzig : *Chasse au canards – Noble tartare avec ses fils – Portrait de Constantin de Schumann – Basse-cour – Renard et raisin –* STOCKHOLM : *Marchand de gibier.*
VENTES PUBLIQUES : PARIS, 1888 : *Basse-cour* : **FRF 2 450.**

SCHULTZ Elisabeth
Née le 12 mai 1817 à Francfort-sur-le-Main. Morte le 26 septembre 1898 à Francfort-sur-le-Main. XIXe siècle. Allemande.
Peintre de fleurs.
Élève de V. Prestel, Nik. Hoff et Th. Huth.

SCHULTZ Erdmann ou Schulze
Né vers 1810. XIXe siècle. Allemand.

Peintre de natures mortes, fleurs et fruits.
Il fut élève de Völker à Berlin où il travailla.
VENTES PUBLIQUES : NEW YORK, 30 oct. 1992 : *Nature morte avec un vase de roses et de feuillage entouré de fruits sur un entablement de marbre,* h/t (35,6x45,3) : **USD 8 800.**

SCHULTZ Georg
XVIIe siècle. Actif à Dantzig. Polonais.
Peintre.

SCHULTZ George F.
Né le 17 avril 1869 à Chicago. Mort en 1934. XIXe-XXe siècles. Américain.
Peintre de paysages, marines.
Il fut membre du Water Color Club. On cite de lui *Marine* à l'Union League Club de Chicago, *Ombres crépusculaires* à l'Archie Club.

VENTES PUBLIQUES : LONDRES, 10 mars 1910 : *Matinée d'été* : **GBP 9** – NEW YORK, 22 juin 1984 : *Jeune femme au bord d'un ruisseau,* h/t (76,2x101,6) : **USD 3 250** – NEW YORK, 31 mai 1990 : *Testant l'eau de la rivière,* h/t (60,9x50,8) : **USD 2 420.**

SCHULTZ Gottfried
Né le 4 février 1842 à Darfeld (Westphalie). XIXe siècle. Allemand.
Peintre de portraits, natures mortes.
Il fut élève de J. W. Preyer à Düsseldorf où il travailla.

VENTES PUBLIQUES : COLOGNE, 28 juin 1991 : *Nature morte d'asters, chrysanthèmes et autres fleurs dans un vase de faïence,* h/t (98x12) : **DEM 2 600** – LONDRES, 19 mars 1993 : *Nature morte de raisin, pêches, prunes et noisettes avec une flûte de champagne sur un entablement de marbre 1876,* h/t (35x45) : **GBP 9 200.**

SCHULTZ Harry
Né le 14 mars 1874 à Elbing. XIXe-XXe siècles. Allemand.
Peintre de nus, portraits, paysages, marines.
Il fut élève de l'académie des Beaux-Arts de Königsberg et de Munich, où il vécut et travailla.
MUSÉES : KALININGRAD, ancien. Königsberg : *Enfant nu.*
VENTES PUBLIQUES : COLOGNE, 18 mars 1989 : *Marine,* h/t (55x65) : **DEM 1 500** – AMSTERDAM, 19 sep. 1989 : *Nu sur un rocher près de la mer 1917,* h/t (51x41) : **NLG 2 760.**

SCHULTZ Harry
Né le 1er janvier 1900 à Sébastopol. XXe siècle. Actif aux États-Unis. Russe.
Peintre.
Il fut élève de John Sloan et Kenneth Miller. Il fut membre de la Société des Artistes Indépendants.

SCHULTZ Heinrich Joachim
XVIIIe siècle. Actif à Haveberg. Allemand.
Sculpteur.

SCHULTZ Hermann Theodor
Né en 1816 à Wittstock. Mort le 22 février 1862 à Berlin. XIXe siècle. Allemand.
Peintre.
Élève de K. Wach et de K. Blechen. Il contribua à la décoration de la chapelle au château de Berlin et à celle du vestibule du Vieux Musée.

SCHULTZ J. A.
Né en Zélande. Mort vers 1865 à Utrecht. XIXe siècle. Hollandais.
Peintre et graveur à l'eau-forte.
Il a gravé des scènes de genre.

SCHULTZ J. Theodor
Né en 1817 à Hambourg. Mort le 29 avril 1893 à Hambourg. XIXe siècle. Allemand.
Peintre.

SCHULTZ Johann Bernhard. Voir **SCHULZ**

SCHULTZ Johann Friedrich
Né vers 1711 à Züllichau. Mort le 16 janvier 1761 à Ofen. XVIIIe siècle. Allemand.

Peintre.
A travaillé pour l'église Sainte-Anne à Ofen.

SCHULTZ Johann Karl
Né le 5 mai 1801 à Dantzig. Mort le 12 juin 1873 à Dantzig. XIXe siècle. Allemand.
Peintre d'architectures, graveur et lithographe.
Élève de l'École des Beaux-Arts de Dantzig et de l'Académie de Berlin avec Hummel. Il continua son éducation artistique à Rome de 1824 à 1828. Après avoir travaillé à Berlin de 1828 à 1832 il devint directeur de l'École des Beaux-Arts de Dantzig. Il a peint surtout des intérieurs d'églises et beaucoup de ses tableaux furent achetés par Frédéric Guillaume IV, en particulier neuf vues de Marienbourg.
MUSÉES : BERLIN (Château) : *Intérieur d'une église* – GDANSK, ancien. Dantzig : *Le pont long – Vue de Dantzig* – KALININGRAD, ancien. Königsberg : *Chœur de la cathédrale de Königsberg.*

SCHULTZ Johann Kaspar ou **Kaspar** ou **Schultze**
XVIIe siècle. Allemand.
Graveur au burin.
Il vécut à Brême entre 1664 et 1680.

SCHULTZ Johannes Christoffel
Né en 1749 à Amsterdam. Mort en 1812 à Amsterdam. XVIIIe-XIXe siècles. Hollandais.
Peintre de paysages et aquafortiste.
Élève de son père, un peintre de tapisseries. Maître de H. Stokvisch. On cite parmi ses œuvres gravées un *Portrait de l'auteur par lui-même.*

SCHULTZ Julius Vilhelm
XIXe siècle. Danois.
Sculpteur.
Le Musée de Copenhague conserve de lui *Adam et Ève, Le jeune Œhlenschlager* et *Jans Baggesen.*

SCHULTZ Karl Friedrich. Voir **SCHULZ**

SCHULTZ Karl Johann Stephan
Né le 4 septembre 1823 à Riga. Mort le 3 juin 1859 à Mitau (nom allemand de Ielgava, Lettonie). XIXe siècle. Éc. balte.
Peintre de genre.
Élève de l'Académie de Saint-Pétersbourg en 1843 et de Dresde de 1845 à 1847. Il travailla à Mitau. Le Musée de Riga conserve deux de ses œuvres : *Portrait de femme* et *Étude de tête.*

SCHULTZ Leff
Né le 6 novembre 1897 à Rostov-sur-le-Don. Mort le 25 décembre 1970 à Paris. XXe siècle. Actif depuis 1927 en France. Russe.
Peintre, peintre de décors de théâtre, technique mixte.
Il fait d'abord ses études à l'école des Beaux-Arts de Pétrograd puis, fuyant la Révolution, il arrive en Yougoslavie, y étudie à Ljubliana, et travaille ensuite comme décorateur au théâtre de Novi Sad. Arrivé en France en 1927, il fréquente, semble-t-il, les milieux surréalistes, tout en étudiant à l'académie de la Grande Chaumière et à l'académie Julian. Il séjourne ensuite en Algérie pendant l'entre-deux-guerres, puis au Maroc et revient enfin à Paris en 1951.
Sa production oscille alors d'une peinture influencée conjointement par le postcubisme, Gromaire et une touche pointilliste, à une autre surréalisante, caractérisée par la juxtaposition sur un même plan de plusieurs couches de visions perçues en transparence. Ce sont néanmoins les tableaux qu'il a réalisés avec des incrustations de nacre et de pierreries, tableaux issus des arts populaires russes, persans et indiens, qui constituent la partie la plus curieuse de son œuvre.
VENTES PUBLIQUES : ENGHIEN-LES-BAINS, 29 oct. 1978 : *Aigle,* bronze, patine noire (H. 31) : **FRF 6 300.**

SCHULTZ Martin Friedrich. Voir **SCHULZE**

SCHULTZ Nikolaus
Originaire du Brabant. XVIIe siècle. Belge.
Sculpteur.

SCHULTZ Otto
Né le 16 décembre 1848 à Berlin. Mort le 13 août 1911. XIXe-XXe siècles. Allemand.
Sculpteur, médailleur.
Il fut élève de Edward Wittig, et de Wilhelm Kullrich. Il travailla à Londres et à Berlin. Il fut second médailleur de la Monnaie royale.

SCHULTZ Petter ou **Peter**
Né en 1647 à Stockholm. Mort en 1689 à Stockholm. XVIIe siècle. Danois.

Sculpteur.

Il a sculpté des figures allégoriques de femmes (*L'Amour*, *La Raison*).

SCHULTZ Theodor
Né en 1814 à Vienenburg. Mort le 20 juillet 1849 à Highland (Illinois). XIXe siècle. Allemand.
Peintre de portraits.
Élève de l'Académie de Munich de 1837 à 1839. Il travailla à Goslar, Dresde, à Breslau, à Vienne et en Italie. Il se rendit en 1847 en Amérique, qu'il parcourut avec la curiosité du peintre.

SCHULTZ Urban, dit Urban Snikare
Originaire de Silésie. XVIe siècle. Suédois.
Sculpteur de portraits.
Émigré en Suède, il sculpta avec Markus Ulfrum les très belles sculptures de la Chambre du roi Erick au château de Kalmar et fut chargé en 1566 de la direction des travaux du château d'Upsal.

SCHULTZ Walter
XVIIe siècle. Actif à Haarlem en 1676. Hollandais.
Graveur.

SCHULTZ-DAL Jacques Georges
Né le 13 novembre 1894 à Paris. XXe siècle. Français.
Peintre de paysages urbains, graveur, dessinateur.
Il travailla à Paris, à l'académie Julian, puis fut reçu le premier au concours de l'école des Beaux-Arts en 1920. La même année, il fit ses débuts au Salon des Artistes Français, où il exposa une quinzaine d'années. Il y obtint une médaille de bronze (1922), d'argent (1923), d'or (1928) et le prix Belin-Dollet de la bourse nationale de voyage. L'académie des Beaux-Arts qui lui avait déjà décerné les prix Chenavard, Roux, et de la Société Française de gravure, lui attribua en 1925 une de ses plus hautes récompenses, le grand prix Leguay-Lebrun de dessin. Elle l'envoya encore, à deux reprises, en mission d'études à Londres, d'où il rapporta un grand nombre de tableaux reproduisant les aspects modernes de la capitale anglaise. À partir de 1935, il n'exposa plus que rarement.
Outre son abondant œuvre gravé, il a publié quelques études dans des revues.

SCHULTZ-WALBAUM Theodor
Né à Gustedt. Actif à Brême. Allemand.
Peintre et graveur.
Il a peint une série de dix-sept panneaux représentant la mer et la côte frisonne et une autre illustrant les aventures de Robinson. Ces deux séries décorent actuellement la maison de Pierre à Bonn.

SCHULTZ-WETTEL Fernand ou Schult-Wettel
Né le 6 août 1872 à Mulhouse (Bas-Rhin). XIXe-XXe siècles. Français.
Peintre, illustrateur. Art nouveau.
Il fut élève de l'académie des Beaux-Arts de Berlin et à Paris, à l'académie Julian, eut pour professeurs Jules Lefebvre et Bouguereau. Il s'établit à Oberehnheim en Alsace. Il exposa au Salon de la Société Nationale des Beaux-Arts à Paris, à Berlin et Munich.
Il a réalisé des affiches et illustré les *Mille et Une Nuits* et les *Mémoires* de Casanova.
BIBLIOGR. : In : *Dict. des illustrateurs 1800-1914*, Ides et Calendes, Neuchâtel, 1989.

SCHULTZBERG Anselm ou Anshelm Leonard
Né le 28 septembre 1862. Mort en 1945. XIXe-XXe siècles. Suédois.
Peintre de paysages.
Il fut élève de Edward Perseus à l'école des Beaux-Arts de Stockholm puis de Hahn et Fernand Cormon. Il vécut un certain temps en Italie et à Paris, où il exposa au Salon des Artistes Français. Il reçut une mention honorable en 1889 à l'Exposition universelle à Paris, une médaille de troisième classe en 1891. Il fut membre de l'académie des Beaux-Arts de Suède.

Schultzberg [signature]

MUSÉES : COPENHAGUE : *Jour d'hiver* – STOCKHOLM : *Matinée d'hiver après la chute de neige* – *La Nuit de Walpurgis dans les montagnes de la Dalécarlie méridionale*.
VENTES PUBLIQUES : NEW YORK, 22-25 mai 1946 : *Coucher de soleil en forêt en hiver* : **USD 450** – STOCKHOLM, 22 mars 1950 :

L'isba sous la neige : **SEK 3 500** – LONDRES, 10 mars 1971 : *Soir d'hiver au bord de la rivière* : **GBP 460** – STOCKHOLM, 8 nov. 1972 : *Paysage d'hiver* : **SEK 10 500** – STOCKHOLM, 24 avr. 1974 : *Paysage d'hiver* : **SEK 19 800** – LONDRES, 19 mai 1976 : *Paysage de neige au crépuscule* 1902, h/t (100x131) : **GBP 2 500** – MALMÖ, 2 mai 1977 : *Stockholm sous la neige* 1935, h/t (59x73) : **SEK 15 000** – GÖTEBORG, 7 nov 1979 : *Paysage de neige* 1909, h/t (92x72) : **SEK 20 000** – STOCKHOLM, 22 avr. 1981 : *Forêt sous la neige* 1888, h/t (88x118,5) : **CHF 71 000** – NEW YORK, 24 mai 1984 : *Paysanne dans un champ de choux* 1891, h/t (165,1x233,8) : **USD 28 000** – STOCKHOLM, 28 oct. 1985 : *Jeune fille dans un paysage boisé* 1890, h/t (146x106) : **SEK 345 000** – STOCKHOLM, 4 nov. 1986 : *Paysage d'été* 1916, h/t (124x250) : **SEK 180 000** – STOCKHOLM, 19 oct. 1987 : *Paysage d'hiver*, h/t (71x100) : **SEK 620 000** – STOCKHOLM, 15 nov. 1988 : *Hiver : forêt de sapins enneigés près de Vika*, h. (86x197) : **SEK 200 000** – STOCKHOLM, 19 avr. 1989 : *Le grand presbytère près de Damshöjden en hiver*, h/t (70x110) : **SEK 170 000** – GÖTEBORG, 18 mai 1989 : *L'hiver à Knifvadalen-Wika, Dalarne* 1917, h/t (80x115) : **SEK 195 000** – STOCKHOLM, 15 nov. 1989 : *Bärholmarna et le lac Vessman* 1924, h/t (53x72) : **SEK 42 000** – LONDRES, 29 mars 1990 : *Matin d'hiver dans une forêt givrée* 1923, h/t (81x116) : **GBP 11 000** – STOCKHOLM, 16 mai 1990 : *Harven, les environs de Hallands Väderö en été*, h/pan. (46x60) : **SEK 17 000** – NEW YORK, 23 oct. 1990 : *L'escalier de pierres du verger* 1889, h/t (47x36,8) : **USD 17 600** – STOCKHOLM, 14 nov. 1990 : *Paysage avec une forêt de sapin en montagne, l'hiver au coucher du soleil* 1947 (74x99) : **SEK 45 000** – STOCKHOLM, 29 mai 1991 : *Allée bordée d'arbres au soleil de printemps* 1886, h/t (112x144) : **SEK 175 000** – STOCKHOLM, 13 avr. 1992 : *Village de montagne ensoleillé à Gavinana en Italie du nord* 1911, h/t (86x100) : **SEK 18 000** – STOCKHOLM, 5 sep. 1992 : *Forêt un soir d'hiver près de Dalarna*, h/t (85x108) : **SEK 67 000** – STOCKHOLM, 10-12 mai 1993 : *Soleil sur des sapins enneigés de la région de Filipstad Bergslag*, h/t (68x105) : **SEK 36 000** – STOCKHOLM, 30 nov. 1993 : *Forêt de sapins enneigée sous le soleil*, h/t (80x115) : **SEK 67 000** – LONDRES, 14 juin 1995 : *Paysage enneigé* 1893, h/t (28,5x45) : **GBP 2 990** – NEW YORK, 17 jan. 1996 : *Forêt enneigée* 1892, h/t (91,4x71,1) : **USD 2 760**.

SCHULTZE Andreas
XVIIe siècle. Actif à Torgau. Allemand.
Sculpteur.
A sculpté plusieurs chaires d'églises.

SCHULTZE Bernhard ou Bernard
Né le 31 mai 1915 à Schneidemühl (aujourd'hui Pila en Pologne). XXe siècle. Allemand.
Peintre, aquarelliste, dessinateur, peintre de collages, sculpteur, auteur d'assemblages, créateur d'environnements. Expressionniste puis abstrait informel.
De 1933 à 1939, il fut élève des académies des Beaux-Arts de Berlin, où il eut pour professeur Willy Jaeckel, et de Düsseldorf. De 1939 à 1945, il fut mobilisé, étant soldat notamment en Russie et en Afrique. De 1945 à 1947 et en 1952-1953, il séjourna à Paris, où il participa au groupe Phases, puis s'installa à Francfort-sur-le-Main, où il fut, en 1952, l'un des cofondateurs, avec Karl-Otto Götz, Otto Greis et Heinz Kreutz, du groupe *Quadriga*, voué à l'abstraction entendue d'une façon large. En 1964, il fit un premier séjour à New York, puis il voyagea en 1973 à Ceylan, en Thaïlande et Birmanie, en 1975 à Mexico et au Guatemala. En 1968 il se fixa à Cologne. Il fut membre de l'académie des Beaux-Arts de Berlin à partir de 1972. Il est l'époux de l'artiste Ursula Schultze-Bluhm.
Il participe à de nombreuses expositions collectives, notamment : 1954 Biennale internationale de lithographies couleur à l'Art Museum de Cincinnati ; 1959, 1964, 1977 Documenta de Kassel ; 1960 Guggenheim Museum de New York ; 1963 Kunsthalle de Baden-Baden ; 1966 académie des beaux-arts de Berlin ; 1968 Museum of Modern Art de New York ; 1975 et 1978 Kunsthalle de Düsseldorf ; 1979 Kunsthaus de Zurich. Il montre ses œuvres dans des expositions personnelles : 1947 Hambourg ; de 1948 à 1951 régulièrement galerie Egon Günther à Mannheim ; de 1949 à 1958 Zimmergalerie Franck de Francfort-sur-le-Main ; 1958, 1962 galerie Daniel Cordier à Paris et Städtische Kunstmuseum de Duisbourg ; 1961 Kunsthalle de Baden-Baden ; 1962 musée des Beaux-Arts de La-Chaux-de-Fonds, Städtisches Museum de Wiesbaden et Kunstverein de Wuppertal ; 1966 Kestner-Gesellschaft de Hanovre, Museum of Modern Art de New York ; 1968 Kunstverein de Cologne, Braunschweig et Darmstadt ; 1969 Palais des Beaux-Arts de Bruxelles ; 1969,

1973, 1977, 1982, 1985, 1988 et 1989 Baukunst Galerie à Cologne ; 1970 musée de Bochum ; 1971 Centre national d'Art contemporain de Paris ; 1974 Museum Boymans-Van-Beuningen de Rotterdam et Kunsthalle de Baden-Baden ; 1979 Städtische Museum de Leverkusen ; 1979 Kunstlerhaus de Vienne ; 1980 Kunsthalle de Düsseldorf ; 1981 académie des beaux-arts de Berlin, Kunstverein de Francfort-sur-le-Main et Saarland Museum de Saarbruck ; 1982 Graphische Sammlung Albertina de Vienne. En 1967, il obtint le prix de la ville de Darmstadt, en 1969 celui de la ville de Cologne, en 1983 le grand prix de la culture de la Hesse, en 1986 le prix Lovis-Corinth.

Il débuta avec des œuvres de tendance expressionniste également influencées par le surréalisme. Ses quelques œuvres de jeunesse furent détruites dans les bombardements de Berlin. Dans les années cinquante, il fut, comme des masses de peintres à travers le monde, influencé par les mouvements gestuels et informels, Wols, Lanskoy, Riopelle, et n'en sort guère que la stylistique tachiste. On remarque dans les peintures de cette époque l'intégration d'éléments hétérogènes, branches, paille, etc. À partir de 1956, il créa ses propres reliefs, encore dépendants de la surface d'une toile jusqu'en 1961. Entre temps, en 1959, il avait commencé la série des *Tabuscris* constitués de signes écrits. À partir de 1961, donc, il consacra de plus en plus de son activité à la création de reliefs indépendants, de sculptures, parfois organisés et groupés en « environnement » qu'il désigne du terme générique de *Migofs*. Ces proliférations étranges, aux formes entre le végétal et l'organique, aux colorations acidulées de bibelots de mauvais goût, sont à la fois ressenties comme délicieuses et écœurantes, confiseries vénéneuses. Dans ces délices en décomposition, il ne cache pas et ne se cache pas qu'il y inclut une figuration symbolique de la mort et qu'ils constituent des prétextes à méditation funèbre à la façon des Vanités ou des Memento Mori d'autrefois. ■ J. B.

Bibliogr. : Michel Seuphor : *Dict. de la peinture abst.*, Hazan, Paris, 1957 – Dr Hans Theodor Flamming, in : *Peintres contemp.*, Mazenod, Paris, 1964 – Catalogue de l'exposition : *Bernhard Schultze*, Centre national d'Art contemporain, Paris, 1971 – *Bernhard Schultze ou L'Univers labyrinthique*, Chroniques de l'art vivant, Paris, fév. 1971 – Catalogue de l'exposition : *Bernhard Schultze – Retrospektive 1953-1989*, Baukunst Galerie, Cologne, 1989 – Egon Heuer : *Bernard Schultze. Die Druckgrafik*, Worfgang Zunter, Märkisches Museum der Stadt, Witten, 1990 – in : *L'Art du xxᵉ s.*, Larousse, Paris, 1991 – Lothar Romain, Rolf Wedewer : *Bernhard Schultze*, Himer, Munich, 1991 – in : *Dict. de l'art mod. et contemp.*, Hazan, Paris, 1992.

Musées : Bochum : *Jour de vanité Migof* 1964, collage – Cologne (Mus. Ludwig) : *Migof-Parthenon II* 1972 – Cologne (Wallraf-Richarz Mus.) – Darmstadt (Hessisches Landesmus.) – Duisbourg (Wilhelm-Lehmbruck Mus.) : *Peinture-relief* 1964 – Francfort-sur-le-Main (Mus. d'Art Mod.) : *Colosse de* 1977 – Hagen – Hambourg (Kunsthalle) : *Paysage héroïque* 1979 – Kassel – Mannheim (Kunsthalle) – Munich (Neue Staatsgal.) : *Promenade grotesque* 1964 – Paris (Mus. Nat. d'Art Mod.) : *Memo de Malone* 1961 – Rotterdam (Mus. Boymans-Van Beuningen) – Wuppertal : *Obiit* 1958, collage.

Ventes Publiques : Cologne, 5 déc. 1969 : *Torsyt* : **DEM 6 000** – Hambourg, 10 juin 1972 : *Floral* : **DEM 5 800** – Anvers, 6 avr. 1976 : *Gehangter Migof* 1966, fil de fer (100x100) : **BEF 50 000** – Munich, 25 mai 1976 : *Paysage magique* 1958, aquar. et pl. (44x61,5) : **DEM 2 700** – Londres, 1ᵉʳ juil. 1980 : *Sans titre* 1961, techn. mixte/pap. mar./t. (165x100) : **GBP 2 000** – Munich, 8 juin 1982 : *La Barrière* 1965, techn. mixte et collage (48x63) : **DEM 2 850** – Hambourg, 12 juin 1982 : *Migof vers* 1961, fil de fer, polyester, textile et h. (H. 60, l. 40) : **DEM 3 200** – Munich, 27 nov. 1984 : *Unter einem grünen Zeichen* 1968, techn. mixte et cr. de coul. (120,5x90) : **DEM 5 000** – Hambourg, 9 juin 1985 : *Migof-Gruppe* 1960, bois, fil de fer, textile, polyester et h. (43x72,5x46,5) : **DEM 3 200** – Munich, 11 juin 1985 : *Composition abstraite* 1961, pl. craie de coul. et techn. mixte (57,2x76,8) : **DEM 2 700** – Düsseldorf, 9 nov. 1985 : *Ormit* 1959, objet : bois, textile, plastique et fil de fer (78x62x23) : **DEM 8 000** – Cologne, 31 mai 1986 : *Composition abstraite*, cr. coul. (61x43) : **DEM 2 800** – Milan, 27 oct. 1986 : *Migof Tafelbid*, relief en coul./t. (55x122) : **ITL 13 000 000** – Berlin, 23 mai 1987 : *Composition abstraite* 1957, techn. mixte/pap. mar./t. (50x65) : **DEM 5 000** – Paris, 20 mars 1988 : *Has hand and foot in violett* 1964, collage et h/t (75x121) : **FRF 39 000** – Londres, 30 juin 1988 : *Hommage à Ossian* 1955, h/rés. synth. (117,5x103,5) : **GBP 27 500** – Londres, 6 avr. 1989 : *Sans titre* 1956, h/t

(100x80,3) : **GBP 17 600** – Paris, 1ᵉʳ oct. 1990 : *Composition* 1964, dess. à la pl. et encre de Chine (37x58,5) : **FRF 6 000** – Zurich, 7-8 déc. 1990 : *Abstraction*, techn. mixte/mousseline (34,5x20) : **CHF 4 600** – Londres, 27 juin 1991 : *Vitalité* 1955, h/t (115x80,5) : **GBP 33 000** – Zurich, 16 oct. 1991 : *Hommage à Stifter* 1980, aquar./cart. (73x102) : **CHF 13 000** – Amsterdam, 21 mai 1992 : *Sans titre* 1957, aquar. et cr. de coul./pap. (49x62,5) : **NLG 7 475** – Amsterdam, 9 déc. 1992 : *Sans titre* 1958, aquar., cr. de coul. et cr./pap. (45x62) : **NLG 7 820** – Amsterdam, 9 déc. 1993 : *Sans titre* 1958, techn. mixte/cart. (51x72,7) : **NLG 34 500** – Londres, 21 mars 1996 : *Matière verte et rouge* 1956, collage de t. et h/t (120x120) : **GBP 11 500**.

SCHULTZE Franz

Né le 12 juin 1842 à Berlin. Mort le 15 avril 1907 à Weimar. xixᵉ-xxᵉ siècles. Allemand.

Peintre de genre, portraits.

Il fut élève de Eduard Daege à Berlin, de Nicaise de Keyser à Anvers et de August W. Sohn à Düsseldorf, où il travailla de 1869 à 1890. En 1890, il s'installa à Weimar.

SCHULTZE Franziska

Née le 11 avril 1805 à Weimar. Morte le 15 avril 1864 à Weimar. xixᵉ siècle. Allemande.

Peintre de fleurs.

Elle s'inspira de Huysum, Seghers, Mignon, de Heem.

SCHULTZE Karl

Né le 17 août 1856 à Düsseldorf. xixᵉ-xxᵉ siècles. Allemand.

Peintre de paysages.

Ventes Publiques : Londres, 29 mai 1985 : *La promenade en barque* 1882, h/t (111,5x153,5) : **GBP 4 000**.

SCHULTZE Kaspar. Voir **SCHULTZ Johann Kaspar**

SCHULTZE Klaus

Né en 1927 à Francfort-sur-le-Main. xxᵉ siècle. Allemand.

Sculpteur de figures, sculpteur d'assemblages, céramiste.

Il participe à de nombreuses expositions de groupe et montre ses œuvres dans des expositions personnelles : Allemagne, Suisse, ainsi qu'à plusieurs reprises à Paris.

Après une première période d'expérimentations diverses des formes et des techniques de l'empreinte et de l'incrustation, il a adopté le thème de la tête ou plutôt de ce qu'il désigne ainsi, tantôt des sortes de volumes sphériques ou ovoïdes, montés sur un cylindre rappelant le cou, tantôt des sortes de bustes, parfois montés sur une stèle qui en accentue le caractère monumental. Deux caractéristiques dans ses œuvres : le fait qu'elles soient constituées de plusieurs pièces qui s'imbriquent les unes dans les autres à la façon d'un puzzle tridimensionnel, leur polychromie d'émaux brillants et somptueux.

Bibliogr. : Denys Chevalier : *Nouv. Dict. de la sculpture mod.*, Hazan, Paris, 1970.

SCHULTZE Marie

Née en 1721 à Berlin. Morte en 1794 à Berlin. xviiiᵉ siècle. Allemande.

Peintre de portraits et restaurateur de tableaux.

Élève de Heinr. Hasselhorst.

SCHULTZE Robert

Né le 30 mars 1828 à Magdebourg. xixᵉ siècle. Allemand.

Peintre de paysages animés, paysages, paysages d'eau.

Élève de l'Académie de Dresde en 1845 et de Düsseldorf en 1847. Il travailla à Munich.

Musées : Alsenburg : *Lac de Starnberg.*

Ventes Publiques : Berne, 23-24 oct. 1964 : *Lac alpestre* : **CHF 7 000** – Londres, 30 jan. 1980 : *Ferme dans un paysage montagneux*, h/t (94x137,5) : **GBP 1 400** – Munich, 31 mai 1990 : *Pêcheurs sur un lac alpestre*, h/t (95,5x146) : **DEM 22 000** – New York, 19 juil. 1990 : *Paysage tyrolien avec des chalets*, h/cart. (35,6x44,6) : **USD 1 320** – New York, 20 jan. 1993 : *Le Lac Majeur*, h/t (66x100,3) : **USD 3 450**.

SCHULTZE Siegfried

xviiᵉ siècle. Actif à Hildesheim. Allemand.

Peintre.

SCHULTZE-BANK Fritz

Né le 10 juin 1874 à Berlin. xixᵉ-xxᵉ siècles. Allemand.

Peintre de portraits, illustrateur.

Il fut élève de Paul F. Meyerheim et Max Koner. Il travaillait à Potsdam.

SCHULTZE-BERTALLO Maximilian

Né le 1ᵉʳ septembre 1866 à Berlin. xixᵉ-xxᵉ siècles. Actif aussi en France. Allemand.

Peintre de portraits.
Il étudia aux académies des beaux-arts de Berlin et Munich puis à l'académie Julian à Paris. Il vécut et travailla à Strasbourg et Leipzig.

SCHULTZE-JASMER Theodor
Né le 7 juillet 1888 à Oschatz. XXᵉ siècle. Allemand.
Peintre, graveur.
Il vécut et travailla à l'académie des beaux-arts de Leipzig.

SCHULTZE-THEWIS Walter ou **Schulze-Thewis**
Né le 3 janvier 1872 à Berlin. XIXᵉ-XXᵉ siècles. Allemand.
Sculpteur.
Il eut le prix de Rome en 1903.

SCHULTZENDORFF Wilhelm Albert Sigismund von
Né en 1830 à Berlin. XIXᵉ siècle. Allemand.
Peintre de genre.
Il fut d'abord officier de cavalerie et devint ensuite élève de Pauwels et de Verlat à Weimar. Il travailla à Dresde.

SCHULZ
XVIIIᵉ siècle. Allemand.
Sculpteur.
Élève de Fr. W. E. Döll.

SCHULZ Adrien
Né le 10 février 1851 à Paris. Mort le 15 janvier 1931. XIXᵉ-XXᵉ siècles. Français.
Peintre de paysages, paysages d'eau, animaux, céramiste. Tendance impressionniste.
Il fut d'abord élève d'Émile Dardoize et d'Hector Hanoteau. Il vécut à Montigny-sur-Loing, où il fut voisin de Sisley résidant à Moret-sur-Loing.
Il exposa, à Paris, au Salon, à partir de 1876, puis aux Salons des Artistes Français, d'Automne, dont il fut membre fondateur, et d'Hiver. En 1931, une rétrospective de ses œuvres, à titre posthume, fut organisée au Salon d'Automne de Paris.
Il a peint, dans une gamme de couleurs claires, de nombreuses vues de la forêt de Fontainebleau et des bords de la Marne, subissant l'influence des impressionnistes.

VENTES PUBLIQUES : NEW YORK, 12-14 mars 1906 : *Vue de Montigny* : USD 120 – PARIS, 14 déc. 1908 : *Vue des bords du Rhin* : FRF 260 – PARIS, 12 mars 1919 : *Une mare dans la forêt de Fontainebleau en automne* : FRF 180 – PARIS, 18 jan. 1924 : *Après l'orage, forêt de Fontainebleau* : FRF 360 – PARIS, 28 jan. 1943 : *Sous-bois en automne à Fontainebleau* : FRF 3 000 – PARIS, 6 déc. 1946 : *Le troupeau à la mare (Barbizon)* : FRF 4 000 – CLERMONT-FERRAND, 13 oct. 1948 : *Pêcheur en barque* : FRF 2 800 – NEW YORK, 30 mai 1980 : *Ramasseur de fagots sur une route de campagne 1901*, h/t (53,3x64,2) : USD 1 700 – NEW YORK, 23 oct. 1990 : *Bord de rivière*, h/t (99,7x212,1) : USD 14 300 – CALAIS, 24 mars 1996 : *Lavandière au bord de la rivière*, h/t (38x55) : FRF 9 200 – PARIS, 25 avr. 1996 : *Les oies*, h/pan. (61x23) : FRF 4 600.

SCHULZ Anton Franz Josef
XVIIIᵉ siècle. Autrichien.
Peintre.
Il travaillait sur porcelaine à la Manufacture de Vienne entre 1726 et 1742.

SCHULZ Arthur
Né le 15 août 1873 à Berlin. XIXᵉ-XXᵉ siècles. Allemand.
Sculpteur de monuments, portraits.
Élève de Gerhard A. Janensch. On lui doit la fontaine de l'hôtel de ville à Quedlinburg, le monument de l'empereur Frédéric près de Stettin et celui de la duchesse Frédérique au château de Copenhague.

SCHULZ August Traugott
XVIIIᵉ siècle. Allemand.
Peintre.
Il travaillait sur porcelaine à la Manufacture de Meissen vers 1750.

SCHULZ Bruno
Né en 1893 en Galicie autrichienne. Mort fin 1942 dans le ghetto de Drohobycz. XXᵉ siècle. Polonais.
Peintre de compositions animées, figures, nus, dessinateur, illustrateur, graveur. Tendance fantastique.
Après des études à Vienne, il enseigna le dessin à Drohobycz avant de songer à devenir écrivain et de donner vie à un univers où le fantastique naît directement de l'observation d'une petite ville et des mœurs patriarcales juives, ce qui rapproche parfois Schulz de Kafka.

Ses œuvres ont été présentées en 1983 dans le cadre de l'exposition *Présences polonaises* au Centre Georges Pompidou à Paris. Une exposition personnelle de ses œuvres a été organisée en 1988 au musée Cantini à Marseille, en 1989 au musée des beaux-arts de Nantes.
Dans une lettre à son ami Witkiewicz, Bruno Schulz écrivait : « Les débuts de mes dessins se perdent dans un brouillard mythologique ». Beaucoup de ses créations graphiques constituent en quelque sorte des « correspondances naturelles » aux nouvelles contenues dans les deux recueils : *Les Boutiques de cannelle* et *Le Sanatorium au croque-mort*. Ses dessins, aussi attirants que ses œuvres littéraires, oscillent entre le cocasse et l'angoissant : presque tous les personnages – d'allure faussement caricaturale – forment une galerie d'autoportraits où Schulz, disgracié physiquement, laisse apparaître la difformité de son corps opposée à la puissance du visage dominé par la magie du regard. Il illustra et traduisit *Le Procès* de Kafka.
■ P.-A. T.

BIBLIOGR. : Catalogue de l'exposition : *70 Dessins de Bruno Schulz*, Centre de civilisation polonaise de la Sorbonne, Paris, 1975 – Catalogue : *Bruno Schulz*, Actes Sud, Musées de Marseille, 1988.

SCHULZ Christian
Né en 1817 à Kassel. XIXᵉ siècle. Allemand.
Lithographe.
Il étudiait à Munich en 1839. Il était actif à Kassel. À rapprocher de C. Schultz.

SCHULZ Christian Benjamin ou **Schultz**
XIXᵉ siècle (?). Allemand.
Sculpteur.
Il était actif à Heilsberg en Prusse orientale.

SCHULZ Daniel Jerzy. Voir **SCHULTZ**

SCHULZ Édouard ou **Schulze**
XIXᵉ siècle. Allemand.
Peintre de portraits et de genre, lithographe.
Il fut élève de l'Académie de Berlin entre 1822 et 1826.

VENTES PUBLIQUES : HEIDELBERG, 13 oct 1979 : *Natures mortes* 1897, une h/t maroufflée/cart. et une h/pan. (chaque 21x28) : DEM 1 700.

SCHULZ Emil
Né en 1822 à Wolfenbuttel. Mort le 8 janvier 1912 à Brunswick. XIXᵉ-XXᵉ siècles. Allemand.
Peintre de portraits.
Il fut élève de Hans H. J. Brandes et de Ferdinand T. Hildebrandt. Il travailla à Dresde de 1840 à 1844, à Munich de 1844 à 1948, à Düsseldorf en 1849 et à Brunswick.

SCHULZ Emma von ou **Schoultz**
Née à Dunamunde près de Riga. Morte en mai 1882 à Berlin. XIXᵉ siècle. Allemande.
Peintre de genre et de portraits.
Élève de Fr. Kraus.

SCHULZ Ferdinand R.
Né en 1804 à Vienne. XIXᵉ siècle. Autrichien.
Peintre de sujets religieux.
Il exposa à Vienne en 1828 et 1841.

SCHULZ Franz
XVIIIᵉ-XIXᵉ siècles. Autrichien.
Peintre.
Il peignait sur porcelaine à la Manufacture de Vienne de 1785 à 1847.

SCHULZ Friedrich ou **Fritz**
Né vers 1823. Mort le 22 août 1875. XIXᵉ siècle. Allemand.
Peintre de sujets militaires, batailles, dessinateur.
Il fut élève de H. Vernet à Paris. Il travaillait à Berlin. Il suivit comme dessinateur les campagnes de 1864, 1866 et 1870.

VENTES PUBLIQUES : COLOGNE, 26 mars 1976 : *La Supplique* 1864, h/t (100x80) : DEM 2 800.

SCHULZ Friedrich Sigmund
Né en 1733 à Torgau. Mort en 1776 à Görlitz. XVIIIᵉ siècle. Allemand.
Peintre de portraits.

SCHULZ Georg. Voir **SCHOLZ**

SCHULZ Ida
Née le 28 novembre 1870 à Buckau près de Magdebourg. XIXᵉ-XXᵉ siècles. Allemande.

Peintre, graveur.
Elle travailla à Worpswede de 1903 à 1904, à Paris en 1908-1909 et 1912-1913, puis à partir de 1913 à Bâle.

SCHULZ Ilona ou Hélène
Née le 14 juin 1887 à Reichenberg. XXᵉ siècle. Hongroise.
Peintre de portraits.
Elle étudia à Budapest, mais vécut le plus souvent à Londres.

SCHULZ Joachim Christian
Né en 1721. Mort en 1786. XVIIIᵉ siècle. Actif à Berlin. Allemand.
Peintre de portraits et de fleurs.
Élève d'Aug. Dubuisson.

SCHULZ Johann
XVIIIᵉ siècle. Actif à Göttingen. Allemand.
Peintre de portraits.
A fait le portrait du professeur A. G. Richter à l'Aula de l'Université de Göttingen.

SCHULZ Johann Bernhard ou Schultz
Mort en 1695. XVIIᵉ siècle. Allemand.
Graveur.
Il a gravé à partir de 1685 à la Monnaie de Berlin des médailles en l'honneur du prince électeur Frédéric III, de Sophie Charlotte et pour l'Université de Halle.

SCHULZ Johann Caspar
XVIIIᵉ siècle. Actif à Leipzig entre 1735 et 1750. Allemand.
Peintre de portraits et graveur.

SCHULZ Johann Christian
Né vers 1700 à Dresde. XVIIIᵉ siècle. Allemand.
Peintre de portraits.
Il s'établit en 1750 à Leipzig.

SCHULZ Johann Gottfried
XVIIIᵉ siècle. Actif à Dresde. Allemand.
Sculpteur.
Élève de Kretzschmar.

SCHULZ Johann Gottlieb
XVIIIᵉ siècle. Actif à Dresde entre 1750 et 1760. Allemand.
Peintre de portraits.

SCHULZ Johann Heinrich Karl
Né en 1813 à Stade. Mort en 1836 à Munich. XIXᵉ siècle. Allemand.
Peintre de portraits et graveur.
Élève de J. J. C. Dahl.

SCHULZ Johann Ludwig
XIXᵉ siècle. Allemand.
Peintre de paysages et de portraits.
Il vécut à Riga de 1812 à 1830, puis à Saint-Pétersbourg. Le Musée de Riga conserve de lui les *Faubourgs de Riga avant l'incendie de 1812* et le *Portrait de J. K. D. Muller.*

SCHULZ Johann Ludwig Ernst
Né en 1758 à Brunswick. Mort le 9 mai 1826 à Mayence. XVIIIᵉ-XIXᵉ siècles. Allemand.
Peintre.
Travailla à Mayence et à Brunswick. Le Musée de Mayence conserve de lui *Vieille maison sur le Brand.*

SCHULZ Julius
Né en 1808 à Karlsruhe. Mort en 1896 à Zurich. XIXᵉ siècle. Allemand.
Peintre de portraits.
Il étudia à Munich et travailla à Zurich depuis 1858.

SCHULZ Julius Carl
XIXᵉ siècle. Actif à Berlin. Allemand.
Peintre et graveur.
Il envoya des scènes de chasse et des tableaux militaires à l'Académie de Berlin de 1824 à 1846.

SCHULZ Karl
Né en 1811 à Wildungen. Mort en 1871 à Arolsen. XIXᵉ siècle. Allemand.
Sculpteur.
Il a exécuté un buste colossal de Chr. Rauch devant sa maison natale à Arolsen.

SCHULZ Karl Anton
Né en 1831 à Francfort-sur-le-Main. XIXᵉ siècle. Allemand.
Peintre, graveur de portraits, paysages urbains.
Il travailla à Dorpat et Riga. Il a gravé des vues de villes et des portraits et réalisé des lithographies.

SCHULZ Karl Friedrich ou Schultz
Né le 2 novembre 1796 à Selchow. Mort le 3 mars 1866 à Berlin. XIXᵉ siècle. Allemand.
Peintre d'histoire, scènes de genre, scènes de chasse, natures mortes.
Fils d'un boulanger, il fit les campagnes de 1814 et 1815. Il fut élève de l'Académie de Berlin, puis visita presque toute l'Europe. En 1831, il devint membre de l'Académie de Berlin et en 1840 professeur.
Musées : KALININGRAD, ancien. Königsberg : *Marchande de gibier – Bécasse morte et deux autres oiseaux* – MUNICH : *Tableau de genre* – WEIMAR : *Marchande de souricières causant avec une paysanne.*
Ventes Publiques : VIENNE, 5 déc. 1984 : *Après la bataille* 1827, h/pan. (42x51,5) : **ATS 55 000** – MUNICH, 25 juin 1992 : *Combat entre les uhlans prussiens et les cuirassiers français*, h/bois (28,5x39,5) : **DEM 4 520** – NEW YORK, 22-23 juil. 1993 : *Le moulin* 1835, h/t (32,4x38,1) : **USD 920** – MUNICH, 7 déc. 1993 : *Rencontre entre des Ulhan et des dragons ; Ulhan auprès d'un fougueux cheval* 1850, une paire (h/t 76x95) : **DEM 32 200.**

SCHULZ Karl Friedrich Moritz
Né le 29 mars 1832 à Dresde. XIXᵉ siècle. Allemand.
Peintre.
Élève de L. Richter.

SCHULZ Karl Hermann
Né le 9 mars 1874 à Lobau. XIXᵉ-XXᵉ siècles. Allemand.
Peintre.
Il fut élève de l'académie des beaux-arts de Dresde, où il vécut et travailla.

SCHULZ Léon
Né le 13 février 1872 à Lyon (Rhône). XIXᵉ-XXᵉ siècles. Français.
Peintre, aquarelliste, graveur.
Il exposa à Paris, au Salon des Artistes Français, à partir de 1924. Il fut chevalier de la Légion d'honneur.

SCHULZ Leopold
Né en 1804 à Vienne. Mort le 6 octobre 1873 à Heiligenstadt. XIXᵉ siècle. Autrichien.
Peintre d'histoire.
Élève de l'Académie de Vienne, de Cornelius et de J. Schnor von Karolsfeld. Il travailla à Munich, Rome, Vienne ; il fut conservateur des tableaux de l'Académie de Vienne. On cite, parmi ses œuvres, le *Portrait de Grégoire XVI*, des scènes tirées d'Homère et de Théocrite, pour le nouveau palais de Munich, et au Musée de Vienne, *Louis de Bavière, visitant Frédéric le Beau d'Autriche en prison au château de Trausnitz, lui propose de partager la couronne avec lui.*

SCHULZ Louis
Né vers 1843 à Leipzig. XIXᵉ siècle. Allemand.
Graveur au burin.
Il travailla à Rome de 1866 à 1871, puis à Leipzig.

SCHULZ Ludwig
Né en 1810 à Kassel. XIXᵉ siècle. Actif à Kassel. Allemand.
Peintre de portraits et de genre.
Il étudia à Munich.

SCHULZ Martin
XVIIᵉ siècle. Allemand.
Peintre.
Peintre de la cour de Brandebourg, il a peint les portraits de nombreuses personnalités princières.

SCHULZ Michael
XVIIIᵉ-XIXᵉ siècles. Allemand.
Peintre.
Il est surtout connu pour ses peintures de fleurs sur porcelaine réalisées à la Manufacture de porcelaine de Vienne à la fin du XVIIIᵉ et au début du XIXᵉ siècle.

SCHULZ Mieczyslaw
Né le 25 mars 1895 à Varsovie. XXᵉ siècle. Polonais.
Peintre de compositions religieuses, peintre de compositions murales.
Il fut élève de l'école de dessin de Varsovie. Il se consacra à la pratique de la fresque et a décoré plusieurs églises.

SCHULZ Moritz
Né le 4 novembre 1825 à Leobschutz. Mort le 17 décembre 1904 à Berlin. XIXᵉ siècle. Allemand.

Sculpteur.

Élève de l'École des Beaux-Arts de Posen et de Drake à l'Académie de Berlin. Il alla à Rome. Le Musée de Berlin conserve de lui *Amour maternel*. L'Allée de la Victoire à Berlin nous offrait de lui un bas-relief : *La bataille de Sadowa*.

SCHULZ P. F.
XVIIIᵉ siècle. Actif à Nuremberg dans la première moitié du XVIIIᵉ siècle. Allemand.
Peintre et graveur.
Élève de Tyroff.

SCHULZ Paul
Né le 26 octobre 1868 à Berlin. XIXᵉ-XXᵉ siècles. Allemand.
Sculpteur.
Il fut élève de Ernst Herter. Il séjourna à Rome de 1898 à 1915.

SCHULZ Paul
Né le 13 janvier 1875 à Tschirnau. XXᵉ siècle. Allemand.
Sculpteur de monuments.
Il fut élève de Christian Behrens. Il a continué sa formation artistique chez Rodin à l'académie Julian à Paris. Il est l'auteur d'un monument à Luther à Reichenbach en Silésie.
MUSÉES : BRESLAU, nom all. de Wroclaw : *Nu.*

SCHULZ Toni
Née en 1858 à Berlin. Morte en 1918 à Arolsen. XIXᵉ-XXᵉ siècles. Allemande.
Peintre, aquarelliste.

SCHULZ Wilhelm
Né le 23 décembre 1865 à Lunebourg. Mort le 16 mars 1952 à Munich. XIXᵉ-XXᵉ siècles. Allemand.
Dessinateur.
Il étudia aux académies des beaux-arts de Hambourg, Berlin, Karlsruhe et de Munich et fut, à partir de 1897, le collaborateur régulier de la revue *Simplicissimus*. Il a également réalisé des dessins pour ses propres poèmes et textes.
VENTES PUBLIQUES : LONDRES, 20 juin 1980 : *Retour des champs*, h/t (78,1x61,5) : **GBP 2 500**.

SCHULZ-BRIESEN Édouard
Né le 11 mai 1831 à Neuss. Mort le 21 février 1891 à Düsseldorf. XIXᵉ siècle. Allemand.
Peintre de genre et de portraits.
Élève de Hildebrandt, Sohn, Schadow, Vautier, Dykmann et Wappers. En 1848 il vint travailler à l'Académie de Düsseldorf et en 1851 se fixa à Anvers où il resta plusieurs années. Enfin en 1871 après plusieurs voyages en France et en Allemagne, il revint à Düsseldorf. Médaille de bronze à Londres en 1890.
MUSÉES : DÜSSELDORF : *L'emprisonnement – Songerie* – LIÈGE : *L'enquête.*
VENTES PUBLIQUES : COLOGNE, 22 oct. 1971 : *Scène de café* : **DEM 15 000**.

SCHULZ LE CRECHT Wilhelm
Né en 1774 à Meiningen. Mort en 1864 à Meiningen. XVIIIᵉ-XIXᵉ siècles. Allemand.
Sculpteur d'ivoire.
On trouve plusieurs de ses œuvres au Musée du château de Berlin, à Dresde et à Weimar.

SCHULZ-MATAN Walter
Né le 23 septembre 1883 à Apolda. XXᵉ siècle. Allemand.
Peintre de portraits.
Il fut peintre amateur.
MUSÉES : DARMSTADT : *Mme Maria Schrimpf* – MUNICH : *Portrait de l'artiste par lui-même* – OLDENBURG : *Arlequin.*

SCHULZE Andreas
Né en 1955 à Hanovre. XXᵉ siècle. Allemand.
Peintre d'intérieurs, paysages, natures mortes, fleurs.
Il vit et travaille à Hanovre.
Il participe à des expositions collectives : 1985 Nouvelle Biennale de Paris. Il montre ses œuvres dans des expositions personnelles : 1982 Düsseldorf ; 1982, 1987 Munich ; 1983 Stuttgart, Vereniging voor het museum Van hedendaags Kunst de Gand ; 1983, 1984, 1988 Cologne ; 1984 Hambourg ; 1988 Musée d'art contemporain de Séville, Fondation Caixa de Pensiones de Valence, musée des beaux-arts de Bilbao ; 1989 Kunstverein de Lucerne et Munich ; 1997 Le Parvis, Pau.
Il interroge par la peinture, le quotidien, et plus spécifiquement la structure des objets, qui forment le décor d'une vie, les extrayant de leur contexte. De ce regard naissent des œuvres décoratives, étranges.

BIBLIOGR. : In : *Catalogue de le Nouvelle Biennale*, Paris, 1985 – Esther Schipper : *Andreas Schulze – du tableau au-dessus d'un canapé*, in : *Art Press*, Paris, 1989 – Didier Arnaudet : *Andreas Schulze*, in : *Art Press*, nº 229, Paris, nov. 1997.
VENTES PUBLIQUES : NEW YORK, 27 fév. 1992 : *Sans titre*, acryl./t., diptyque (209,5x359,4) : **USD 5 500** – NEW YORK, 6 mai 1992 : *Sans titre* 1982, acryl./t., diptyque (en tout : 200x400) : **USD 6 050** – NEW YORK, 25-26 fév. 1994 : *Sans titre* 1985, acryl./t. (274,3x289,6) : **USD 4 600** – NEW YORK, 1ᵉʳ nov. 1994 : *Sans titre* 1984, h/t (diptyque 180x360) : **USD 2 300**.

SCHULZE Arend
XVIIᵉ siècle. Actif à Celle. Allemand.
Sculpteur sur bois.

SCHULZE Christian Gottfried ou Chrétien Théophile
Né en 1749 à Dresde. Mort en 1819. XVIIIᵉ-XIXᵉ siècles. Allemand.
Dessinateur et graveur.
Il fut d'abord élève de Charles Hutin, puis travailla la gravure avec Giuseppe Camerata. Il vint ensuite à Paris et se plaça sous la direction de J.-G. Wille. Il profita ainsi des conseils des plus célèbres graveurs français. De retour dans sa ville natale il y produisit de nombreux portraits. Il a gravé aussi plusieurs tableaux de la Galerie de Dresde.

SCHULZE Emil
Né le 22 février 1863 à Guckelsberg (près de Chemnitz). XIXᵉ-XXᵉ siècles. Allemand.
Peintre, décorateur.
Il travailla à Dresde et à Zurich.

SCHULZE Erdmann. Voir SCHULTZ

SCHULZE Ernst August
Né en 1684. XVIIIᵉ siècle. Allemand.
Peintre.
Il travailla à Hildesheim de 1721 à 1738.

SCHULZE Ernst Friedrich
Né en décembre 1773 à Gotha. Mort le 26 février 1826 à Cobourg. XVIIIᵉ-XIXᵉ siècles. Allemand.
Peintre.
Peintre de la cour de Saxe-Cobourg, il a exécuté le monument de la reine Louise dans le parc du château de Hildburghausen en 1815.

SCHULZE Fritz
Né le 17 juillet 1838 à Rendsburg. Mort le 23 décembre 1914 à Munich. XIXᵉ-XXᵉ siècles. Allemand.
Sculpteur.
Il fréquenta l'académie des beaux-arts de Copenhague en 1856 et alla à Rome en 1863.

SCHULZE Johann Daniel
Né le 1ᵉʳ octobre 1786 à Berlin. Mort le 18 janvier 1836 à Francfort-sur-le-Main. XIXᵉ siècle. Allemand.
Peintre de fleurs et de fresques.

SCHULZE Johann Friedrich
Né en 1748 à Berlin. Mort en 1824 à Berlin. XVIIIᵉ-XIXᵉ siècles. Allemand.
Peintre sur porcelaine.
Élève de C. Clauze, il travailla à la Manufacture de porcelaine de Berlin de 1762 à 1823.

SCHULZE Johann Wilhelm
Né en 1733 à Berlin. XVIIIᵉ siècle. Actif à Potsdam. Allemand.
Sculpteur.
Élève de B. Giese. Il a fourni quelques groupes d'enfants pour les colonnades royales de Gontard à Berlin de 1777 à 1780.

SCHULZE Karl
XIXᵉ siècle. Allemand.
Peintre de genre, fleurs et fruits.
Il travailla à Berlin de 1824 à 1827.
VENTES PUBLIQUES : AMSTERDAM, 21 avr. 1993 : *Importante composition florale dans un vase avec des pêches et du raisin sur une table* 1827, h/t (52x41) : **NLG 46 000**.

SCHULZE Ludwig Johann August
XIXᵉ siècle. Allemand.
Peintre de genre.
Il fut l'élève des académies de Berlin et de Munich de 1841 à 1842 et travailla à Berlin.

SCHULZE Martin Friedrich ou Schultz
Né en 1721 à Berlin. Mort en 1794 à Berlin. XVIIIᵉ siècle. Allemand.

Peintre de portraits et restaurateur de tableaux.
Élève de Th. Huber.

SCHULZE Otto
Né le 5 septembre 1893 à Hanovre. Mort le 21 mars 1919 à Dresde. xxᵉ siècle. Allemand.
Peintre, graveur.
Il fut élève de Oskar Zwintscher et de Robert Sterl.

SCHULZE Wolfgang. Voir WOLS

SCHULZE-NAUMBURG Paul
Né le 10 juin 1869 à Naumburg-Almrich. xixᵉ-xxᵉ siècles. Allemand.
Peintre d'architectures, paysages.
En 1887, il fut élève de l'académie des beaux-arts de Karlsruhe ; de 1891 à 1893, il fut élève de Ferdinand von Keller. Il fut membre de l'académie du bâtiment et directeur de l'école des beaux-arts de Weimar. Il fut aussi architecte et critique d'art. Il vécut à Saaleck près de Kösen.
Musées : Leipzig : *Château de Plaul.*

SCHULZE-ROSE Wilhelm
Né le 10 janvier 1872 à Dahme. xixᵉ-xxᵉ siècles. Allemand.
Peintre de compositions animées, paysages.
Il fut élève des académies des beaux-arts de Dresde et de Königsberg. Il travailla à Leipzig et à partir de 1913 à Lomnitz près de Görlitz.
Musées : Dessau : *Vieux Tilleuls* – Zittau : *Veille de fête.*
Ventes Publiques : Düsseldorf, 13 nov. 1973 : *La lecture de la Bible* : DEM 2 000.

SCHULZE-SÖLDE Max Wilhelm ou Schulze-Soelde
Né le 25 janvier 1887 à Dortmund. xxᵉ siècle. Allemand.
Peintre.
Il fut d'abord juriste ; de 1910 à 1913 il fut élève de l'académie des beaux-arts de Düsseldorf. En 1914, il travailla chez Othon Friesz à Paris et fut pendant quatre ans et demi prisonnier civil en France. Il vécut et travailla à Hamm en Westphalie.
Musées : Düsseldorf – Hamm – Munster – Recklinghausen.
Ventes Publiques : Cologne, 30 mars 1979 : *Paysage d'hiver*, h/cart. (59x90) : DEM 3 500 – Cologne, 20 oct. 1989 : *Paysage de Westphalie 1939*, temp./pan. (24x45,5) : DEM 1 100.

SCHULZENHEIM Ida Eleonora de
Née le 8 janvier 1859 à Skedi. Morte en 1940. xixᵉ-xxᵉ siècles. Suédoise.
Peintre d'animaux.
Elle fut élève de Jules Lefebvre et de Julien Dupré. Elle participa à Paris aux différents salons ; elle reçut une mention honorable en 1889 à l'Exposition universelle de Paris et en 1892.
Musées : Stockholm.
Ventes Publiques : Londres, 17 juin 1992 : *Jeune garçon avec deux lévriers* 1890, h/t (129x189) : GBP 3 080.

SCHUM Kaspar
Né en 1792 à Lichtenfels ou à Birkenhammes (près de Carlsbad). xixᵉ siècle. Allemand.
Paysagiste.
Il travailla à partir de 1810 à la Manufacture de porcelaine de Munich.

SCHUMACHER
xviiiᵉ siècle. Allemand.
Peintre de portraits.
Le Musée d'antiquités nationales possède de cet artiste : *Buste d'un vieil homme.*

SCHUMACHER Bernhard ou Bernard
Né le 11 décembre 1872 à Kassel. xixᵉ-xxᵉ siècles. Allemand.
Graveur, aquarelliste.
Il fut élève à Londres de la Royal Academy de 1893 à 1897, et de Frank Short. Il travailla à Brême, Hambourg et Neumunster.
Ventes Publiques : Londres, 28 mars 1990 : *Portrait de Miss Voight* 1901, h/t (128x86) : GBP 11 000.

SCHUMACHER Emil
Né en 1912 à Hagen. xxᵉ siècle. Allemand.
Peintre de technique mixte, sculpteur d'assemblages, graveur. Expressionniste puis abstrait-informel.
Après l'enseignement secondaire, il fut élève de l'école des arts décoratifs de Dortmund, de 1932 à 1935, partageant ses admirations entre les primitifs germaniques et les expressionnistes de 1910. Pendant la guerre, il travailla comme dessinateur industriel dans une usine d'armements. À partir de 1958, il fut profes-

seur à l'académie des beaux-arts de Hambourg, de 1966 à 1977 de l'école des beaux-arts de Karlsruhe, et à partir de 1968 fut membre de l'académie des arts de Berlin.
Il participe à des expositions collectives, notamment aux expositions du groupe Zen 49 organisées en Allemagne et aux États-Unis, ainsi que : 1954 Stedelijk Museum d'Amsterdam ; 1958, 1962 Biennale de Venise ; 1958, 1967, 1970 International Exhibition of Contemporary Painting and Sculpture au Carnegie Institute de Pittsburgh ; 1959, 1964, 1977 Documenta de Kassel ; 1959, 1963 Biennale de São Paulo ; 1960, 1966 National Museum de Tokyo ; 1961, 1965, 1967 Exposition internationale de Gravure à la Moderna Galerija de Ljubljana ; 1963 Première Exposition des galeries pilotes au musée cantonal de Lausanne ; 1973 Biennale de Sydney ; 1980 Kunsthaus de Zurich ; 1981 Foire de Cologne. Il montre ses œuvres dans des expositions personnelles : 1947, 1956, 1957 Wuppertal, 1956 Munster ; 1957 Düsseldorf ; 1958 Berlin, Hanovre, Paris, Hagen ; 1958, 1959, 1960 Munich ; 1959 Rome, Stuttgart ; 1959, 1960 New York ; 1958, 1961 Berlin ; 1962 Westfälischer Kunstverein de Munster, Kunstverein de Hambourg, Wilhelm Lehmbruck Museum de Duisbourg, Kunstverein de Freiburg ; 1963 Biennale de São Paulo ; 1967 Narodni Galerie à Prague ; 1971 Kunstverein de Düsseldorf ; 1976 Neue Galerie der Stadt de Linz ; 1978 Kunstverein de Braunschweig ; 1984 Kunsthalle de Brême ; 1988 Nationalgalerie de Berlin ; 1994 pinacothèque de Locarno ; 1997 galerie nationale du Jeu de Paume à Paris.
Il a obtenu divers prix : 1948 Jungen Wesen ; 1958 prix Osthaus ; 1962 prix Cardazzo à la XXXIᵉ Biennale de Venise ; 1966 Biennale internationale de gravure à Tokyo. Il a été sélectionné en 1958 au Guggenheim National Section Award.
De 1935 jusqu'à la guerre, il peignit des tableaux figuratifs, influencés par Christian Rohlfs, qui ne semblent pas avoir laissé de souvenirs marquants. À partir de 1945, il évolua à l'abstraction, marqué par l'œuvre de Wols. Dans les années 50, il découvrit les développements artistiques de Paris et de cette époque date son adhésion à l'informel. Ses peintures reflètent son intérêt croissant pour la couleur en tant que matière, y introduisant quelque chose de tactile. En 1952, il créa des tableaux-objets en reliefs composés de matériaux bruts, sable, vieux clous, chiffons, grillage, papiers, etc., qui attirèrent l'attention sur lui ; le spectateur pouvant, à distance, discerner un paysage. Ces tableaux en relief ne pouvaient être comparés à Alberto Burri, dont il ne recherchait pas le raffinement vicieux, à l'avantage de perception brutale d'effets de matériaux (il disait que ses tableaux pouvaient être compris par des aveugles). Il cessa la création de ses reliefs à partir de 1958, revenant aux moyens spécifiques et plans de la seule peinture à l'huile. L'importance de l'expression et de la variété de la surface restèrent les thèmes essentiels du travail de Schumacher. La peinture *Peu à peu* est un exemple typique du style sensuel des années soixante, dominé par la couleur, la structure et les lignes incisées. Ces lignes sont expressives de deux manières : l'une, visuelle représentée par des bordures, guirlandes, quelquefois symboles archaïques ou calligraphies, l'autre, par le tracé de la main de l'artiste. De ce travail découleront les œuvres futures de Schumacher. Son ami et biographe, Werner Schmalenbach, explique que son travail est basé sur le dualisme : la matérialité stable de la peinture et l'impact du geste de l'artiste. Il est malaisé de définir l'art de Schumacher. Il relève évidemment de l'art informel ; la couleur souvent rouge et noire est inséparable de la matière qui la concrétise, épaisse et triturée ; des giclures, des griffures, s'y développent et épanouissent, soit signes calligraphiques élégants proposant d'indéchiffrables hiéroglyphes au contexte sacré, soit attaques violentes de la surface-matière même de la coulée de couleur, à coup de balafres noires ou de rayures à couteau à peindre que renforce soudain un accent de blanc jeté violemment. Parfois ces profonds remuements des pâtes colorées, malaxées et grattées de graffiti s'apaisent dans des bleus glauques, évoquant le calme des fonds sous-marins. Parfois même les sources expressionnistes de Schumacher lui font surgir comme malgré lui la forme d'un corps humain hors de la lourde gangue. ∎ J. B.

Bibliogr. : In : *Catalogue de la Iʳᵉ exposition des galeries pilotes*, Musée cantonal, Lausanne, 1963 – Dr Franz Roh, in : *Peintres contemp.*, Mazenod, Paris, 1964 – Werner Schmalenbach : *Emil*

Schumacher, Quadrum, Bruxelles, vers 1969 – Werner Schma-lenbach : *Emil Schumacher*, DuMont, Cologne, 1981 – in : *L'Art du xxᵉ s.*, Larousse, Paris, 1991 – in : *Dict. de l'art mod. et contemp.*, Hazan, Paris, 1992.

MUSÉES : BELGRADE (Mus. of Mod. Art) – BERLIN (Nationalgal.) – BONN (Kunstmus.) – BUFFALO (Albright-Knox Art Gal.) – CHICAGO (Art Inst.) – COLOGNE – CRACOVIE – DÜSSELDORF (Kunstsammlung Nordrhein-Westfalen) : *Grand Tableau rouge* 1965 – Macumba 1973-1974 – HAGEN – HAMBOURG – HANOVRE : *Kuomi* 1961 – LAU-SANNE (Mus. canton. des Beaux-Arts) – LINZ (Neue Gal. der Stadt) – LJUBLJANA (Mod. Gal.) – LONDRES (Tate Gal.) – LYON – MUNICH – NEW YORK (Guggenheim Mus.) : *Florian* 1960 – OSLO – PITTSBURGH – PRAGUE – STUTTGART – VIENNE (Mus. des XX Jahrhunderts).

VENTES PUBLIQUES : DÜSSELDORF, 14 nov. 1973 : *Tettix* : **DEM 14 000** – ZURICH, 18 nov. 1976 : *Composition*, h. et gou-dron/pan. (192x204) : **CHF 20 000** – MUNICH, 23 mai 1978 : *Composition* 1958, gche. h. et plâtre/cart. (33x26) : **DEM 4 800** – COLOGNE, 5 déc 1979 : *Composition* 1954, h/t (38x46) : **DEM 6 400** – HAMBOURG, 13 juin 1981 : *Zessa* 1959, h/t (121x96,5) : **DEM 42 000** – LONDRES, 6 déc. 1983 : *Gingo* 1958, h. et sable/t. (169,5x131,5) : **GBP 16 000** – LONDRES, 4 déc. 1984 : *Sans titre* 1961, collage et gche/cart. (59x38,5) : **GBP 3 100** – ZURICH, 8 juin 1985 : *Composition* 1961, techn. mixte/t. (33,5x24) : **CHF 10 000** – COLOGNE, 10 déc. 1986 : *Durchbruch* 1955, h/t (80x60) : **DEM 65 000** – LONDRES, 30 juin 1988 : *Kalimbi IV* 1959, techn. mixte (100x80) : **GBP 28 600** ; *Biros* 1960, techn. mixte/t. (80x60) : **GBP 48 400** – LONDRES, 25 mai 1989 : *Tarquinia* 1961, sable et h/t (80x60) : **GBP 37 400** – LONDRES, 22 fév. 1990 : *Sans titre* 1972, gche et h/pap. irrégulier (69x56) : **GBP 16 500** – LONDRES, 5 avr. 1990 : *Sans titre* 1963, h. et techn. mixte/t. (60x40) : **GBP 38 500** – LONDRES, 6 déc. 1990 : *Peu à peu* 1960, h. et préparation/t. (100x80) : **GBP 66 000** ; *Sans titre* 1958, h. et techn. mixte/t. (170x132) : **GBP 90 200** – ROME, 13 mai 1991 : *Sans titre* 1959, techn. mixte/pap./cart. (52x37) : **ITL 20 700 000** – LONDRES, 27 juin 1991 : *Sans titre* 1957, h. et techn. mixte/t. (170x132) : **GBP 88 000** – MUNICH, 26-27 nov. 1991 : *Composition* 1960, h/cart. (62x49,5) : **DEM 40 250** – LONDRES, 26 mars 1992 : *Tecins* 1962, h/cart. (77x181) : **GBP 90 200** – LONDRES, 20 mai 1993 : *Sans titre* 1962, gche, h., cr. coul. et encre/pap. craft (63,5x50,3) : **GBP 12 650** – LONDRES 2 déc. 1993 : *Mabudin* 1965, h., texture et t./pan. (77,5x178,5) : **GBP 69 700** – LONDRES, 1ᵉʳ déc. 1994 : *Cadmo* 1976, h/t (160x130) : **GBP 117 000** – LONDRES, 26 oct. 1995 : *Sans titre* 1959, techn. mixte/pap. gaufré (53,5x47,7) : **GBP 9 200** – MILAN, 2 avr. 1996 : *Désert* 1962, h/t (67,5x45,5) : **ITL 48 300 000** – LONDRES, 23 mai 1996 : *Composition rouge et noire* 1965, techn. mixte/t. (50x70) : **GBP 49 900** – LONDRES, 24 oct. 1996 : *Belau* 1967, h. et pigment/bois (134x100) : **GBP 122 500** – LONDRES, 6 déc. 1996 : *Mila* 1965, h/t (100,5x80,5) : **GBP 41 100** – LONDRES, 25 juin 1997 : *Peinture* 1961, h/t (100,3x200,7) : **GBP 161 000** – LONDRES, 26 juin 1997 : *Rome VII* 1963, h/t (45x69,2) : **GBP 27 600** – LONDRES, 27 juin 1997 : *Mora* 1965, h. et t./t. (71x50) : **GBP 13 800** – LONDRES, 23 oct. 1997 : *Zills* 1965, h/t (80x100) : **GBP 51 000**.

SCHUMACHER Franz
Né le 8 février 1629 à Baar (près de Zoug). xvIIᵉ siècle. Suisse.
Sculpteur de portraits.
Il étudia à Rome.

SCHUMACHER Gereon
Né en 1716. Mort le 13 août 1792 à Cologne. xvIIIᵉ siècle. Actif à Cologne. Allemand.
Peintre amateur.
Il faisait partie de la Compagnie de Jésus. Il a deux de ses tableaux dans l'église de l'Assomption à Cologne *Saint Ignace agenouillé devant la Vierge* et *Saint Ignace agenouillé devant le Sauveur.*

SCHUMACHER Hans
xvIIᵉ siècle. Actif à Wollin. Allemand.
Sculpteur.

SCHUMACHER Harald Peter William
Né le 23 mars 1826 à Copenhague. Mort le 20 janvier 1912 à Copenhague. xIXᵉ siècle. Danois.
Peintre d'architectures, paysages.
Il fut élève de Frederik F. Helsted et de l'académie des beaux-arts de Copenhague.
MUSÉES : COPENHAGUE (Mus. de l'hôtel de ville).
VENTES PUBLIQUES : VIENNE, 14 mars 1984 : *Le calvaire au bord du chemin* 1877, h/t (61x96) : **ATS 35 000.**

SCHUMACHER Hugo. Voir **SCHUHMACHER**

SCHUMACHER Karl
Né le 5 décembre 1869 à Arolsen. Mort en 1919. xIXᵉ-xxᵉ siècles. Allemand.
Peintre de portraits.
Élève de Fritjof Smith à Weimar, il travailla en Angleterre et en Norvège.

SCHUMACHER Karl Georg Christian
Né le 14 mai 1797 à Doberan. Mort le 22 juin 1869 à Dresde. xIXᵉ siècle. Allemand.
Peintre d'histoire, graveur et lithographe.
De 1819 à 1821 l'artiste fut élève de l'Académie de Dresde. Puis il voyagea en Italie et vint habiter Dresde de 1826 à 1830. Après de nombreux voyages il se fixa à Schwerin où il fut nommé peintre de la cour de Mecklembourg Schwerin. Plusieurs œuvres de lui à la Galerie de Schwerin : *Sainte Famille, Adoration des rois mages, Départ d'Henri le Pèlerin, Retour d'Henri le Pèlerin, Bataille de Gransee.*

SCHUMACHER Ludwig
xvIIIᵉ siècle. Allemand.
Peintre de genre.
La Galerie de Salzdahlum aurait recueilli trois de ses œuvres.

SCHÜMACHER M.
xvIIIᵉ siècle. Hollandais.
Peintre.

SCHUMACHER Matthias
Mort vers 1760. xvIIIᵉ siècle. Actif à Cologne. Allemand.
Peintre d'histoire.
L'église des Apôtres à Cologne conserve de lui : *Les marchands chassés du temple.*

SCHUMACHER Max
Né le 11 novembre 1885 à Lola. xxᵉ siècle. Actif en Allemagne. Chilien.
Sculpteur.
Il vécut et travailla à Berlin.

SCHUMACHER Philipp
Né le 20 mai 1866 à Innsbruck. xIXᵉ-xxᵉ siècles. Autrichien.
Peintre de compositions religieuses, illustrateur.
De 1888 à 1895, il fut élève de l'académie des beaux-arts de Vienne, avec Josef Mathias von Trenkwald. De 1895 à 1900, il travailla à Rome, de 1900 à 1906 à Berlin, à partir de 1906 à Munich.

SCHUMACHER Tony, pour Antonie
Née le 17 mai 1848 à Louisbourg. Morte le 10 juillet 1931 à Louisbourg. xIXᵉ-xxᵉ siècles. Allemande.
Illustrateur.
Elle s'est spécialisée dans les illustrations de livres pour enfants, réalisant également parfois les textes qui accompagnent ses images.
BIBLIOGR. : In : *Dict. des illustrateurs 1800-1914*, Ides et Calendes, Neuchâtel, 1989.

SCHUMACHER William E. ou Willem. Voir **SCHUH-MACHER Wim**

SCHUMACHER-SALIG Ernst
Né le 11 juillet 1900 à Mönchengladbach. xxᵉ siècle. Allemand.
Peintre de paysages.
Il vécut et travailla à Düsseldorf.

SCHUMANN Albert
xIXᵉ siècle. Actif vers 1833. Allemand.
Miniaturiste.

SCHUMANN Albert
xIXᵉ siècle. Actif à Berlin. Allemand.
Peintre de natures mortes.
Il exposa en 1844 à l'Académie.

SCHUMANN Andreas, père
Né vers 1662. Mort le 16 août 1729. xvIIᵉ-xvIIIᵉ siècles. Allemand.
Graveur.
Le père et le fils ont travaillé ensemble à Berlin, gravant le verre.

SCHUMANN Andreas, fils
Né en 1710. Mort après 1738. xvIIIᵉ siècle. Allemand.
Graveur.
Il gravait sur verre avec son père à Berlin.

SCHUMANN Anton
xvIIIᵉ siècle. Actif à Prague vers 1790. Autrichien.
Sculpteur.

SCHUMANN August

Mort en septembre 1677. xviiᵉ siècle. Allemand.
Peintre.
Peintre à la cour de Dresde, il a peint en 1662 une nature morte avec des instruments de musique.

SCHUMANN Christian

xviiiᵉ siècle. Allemand.
Dessinateur.
A dessiné des vues d'Augsbourg et de ses environs.

SCHUMANN Daniel Johann

Né en 1752. Mort après 1809. xviiiᵉ-xixᵉ siècles. Actif à Potsdam. Allemand.
Sculpteur.
Élève de A. L. Kruger et des frères Räntz à Potsdam avec lesquels il travailla pendant cinq ans. Il termina ses études à l'Académie de Copenhague.

SCHUMANN Ernst

xviiᵉ siècle. Allemand.
Peintre.
L'hôtel de ville de Quedlinburg conserve de lui : *Suzanne devant le juge Daniel*.

SCHUMANN Frieda

Née le 14 décembre 1967 à Sorengo. xxᵉ siècle. Active en France. Suisse.
Sculpteur, auteur d'installations.
Elle vit et travaille à Nice.
Elle participe à des expositions collectives : 1992 Nice, Paris, Cologne, New York ; 1993 Salon de Montrouge, Villa Arson à Nice ; 1994 Nice, Villeurbanne. Elle montre ses œuvres dans des expositions personnelles : 1993 galerie de l'école de la Villa Arson à Nice ; 1994 galerie La Tête d'Obsidienne à La Seyne-sur-Mer.
Elle réalise des installations qui mêle histoires individuelles et universelles et en particulier celles du sexe féminin exprimées par le recours à des techniques telles que la broderie, la couture ou des pièces de mobilier (porte-manteau, vaisselle, fauteuils). Elle met en scène des espaces « à vivre » chaleureux, décoratifs, choisissant des objets surannés, récupérés aux Puces qui ont le charme du souvenir, du déjà connu ou au contraire sculptés grossièrement par ses soins (machine à écrire en bois).
Bibliogr. : Plaquette de l'exposition : *Frieda Schumann*, Villa Arson, Nice, galerie La Tête d'obsidienne, La Seyne-sur-Mer, 1993-1994 – Marie Laure Lions : *Frieda Schumann*, Art Press, nᵒ 199, Paris, fév. 1995.

SCHUMANN Johan Ehrenfried

Né le 25 février 1732 à Weimar. Mort le 28 octobre 1787 à Weimar. xviiiᵉ siècle. Allemand.
Peintre de scènes animées, portraits, paysages, peintre de décors scéniques.
Il devint le 3 avril 1764 peintre à la cour d'Anna Amélie de Saxe-Weimar. Il a peint des paysages et brossé des décors de théâtre. On connaît de lui un portrait du duc *Charles Auguste en tenue de chasse* que conserve le château d'Eisenach. Il a peint au château de Stedtfeld, des panneaux représentant des paysages de Thuringe et des scènes populaires.

SCHUMANN Johann Gottfried

xviiiᵉ siècle. Actif à Wittenberg dans la première moitié du xviiiᵉ siècle. Allemand.
Dessinateur et graveur.

SCHUMANN Johann Gottlob

Né en 1761 à Dresde. Mort le 11 novembre 1810. xviiiᵉ-xixᵉ siècles. Allemand.
Peintre et graveur au burin.
Il devint membre en 1805 de l'Académie de Dresde. Il a gravé des portraits et des paysages. Il passa une partie de sa vie à Londres, et y collabora avec W. Byrne.

J. Sch

SCHUMANN Karl Franz Jakob

Né le 8 août 1767 à Berlin. Mort le 27 septembre 1827. xviiiᵉ-xixᵉ siècles. Allemand.
Peintre.
Élève de J. C. Frisch, il fit aussi des études en Italie. Nommé professeur d'anatomie à l'Académie de Berlin en 1801. Il a peint des scènes de l'histoire de Brandebourg. Plusieurs se trouvent au château royal de Berlin.
Ventes Publiques : Londres, 27 nov. 1987 : *Nature morte au vase de fleurs* 1894, aquar. reh. de blanc (63,5x46,2) : **GBP 1 800.**

SCHUMANN Nikolaus

xviᵉ siècle. Allemand.
Sculpteur de portraits.

SCHUMANN Th. ou Schuhmann

xixᵉ siècle. Actif à Karlsruhe entre 1824 et 1828. Allemand.
Lithographe.

SCHUMANN Urban

xviᵉ siècle. Allemand.
Sculpteur.
Il était moine.

SCHUMANN Wilhelm

xixᵉ siècle. Actif à Berlin. Allemand.
Peintre de genre et de portraits.
Élève de Brucke. Il fit des envois aux expositions de l'Académie de Berlin de 1830 à 1844.

SCHUMER Joannes

Né vers 1670. xviiᵉ siècle. Hollandais (?).
Peintre d'histoire et d'animaux, aquafortiste.
On cite comme ayant été gravées par lui les pièces suivantes : *Paysan et deux chiens de chasse ; Paysan et deux vaches ; La vache à l'abreuvoir ; La vache et le berger endormi ; Le petit troupeau*.

SCHUMM Georg Joseph

xviiiᵉ siècle. Actif à Strasbourg. Français.
Peintre.
Il reçut en 1788 le premier prix comme élève de l'École de dessin de Strasbourg.

SCHUMM Thérèse. Voir RUDHART Thérèse

SCHUMWAY Henry Colton ou Shumway

Né le 4 juillet 1807 à Middletown. Mort le 6 mai 1884 à New York. xixᵉ siècle. Américain.
Miniaturiste, peintre de portraits et de paysages.
Il fit ses études à New York et s'établit dans cette ville en 1829 comme peintre en miniatures. Bien qu'il paraisse avoir réussi dans ce genre il l'abandonna pour le portrait à l'huile ; il eut de nombreux succès. En 1831, il fut nommé associé de la National Academy de New York et académicien l'année suivante. Il a peint aussi quelques paysages.

SCHUNCHO Katsukawa

xviiiᵉ siècle. Travaillait de 1770 à la fin du siècle. Japonais.
Graveur.
Disciple de Kiyonaga, il est un bon représentant du style de l'*ukiyo-é*, qui consistait à fixer le charme éphémère des actes de la vie quotidienne. Comme Sharaku, dont il n'a pas l'envergure, Schuncho s'est surtout consacré aux deux thèmes de la vie des acteurs et des occupations des courtisanes ; il est aussi plus divers que Sharaku en ce qui concerne les gens de théâtre, qu'il décrit plutôt dans leur intimité des coulisses. Il était représenté à l'exposition *Six maîtres de l'estampe japonaise au xviiiᵉ siècle*, au Musée de l'Orangerie, en 1972.

SCHUNCKO Anton

Né à Tepl (Bohême). xviiiᵉ siècle. Autrichien.
Artiste.
Il travailla à Vienne.

SCHÜNEMANN Gregorius ou Jacobus

xviiᵉ siècle. Allemand.
Peintre de portraits.
On lui doit le portrait de *Heinrich Adrian von Veltheim*.
Ventes Publiques : Londres, 15 nov. 1989 : *Portrait de Robert Makgill, 2ᵉ vicomte Oxenfoord*, h/t, de forme ovale (74x62) : **GBP 5 500.**

SCHUNKO Franz

Originaire de Bohême. Mort le 27 décembre 1770. xviiiᵉ siècle. Autrichien.
Peintre.
En 1762 il devint membre de l'Académie de Vienne.

SCHÜNNEMANN Johannes ou Hans

xviiᵉ siècle. Actif en Hollande. Hollandais.
Sculpteur.

SCHÜNZEL Karl

Né le 28 juillet 1875 à Lauscha (Thuringe). xxᵉ siècle. Allemand.

Peintre.

Il fut élève de Karl Raupp. Il vécut et travailla à Munich.

SCHUOCH Andreas. Voir SCHUCH

SCHUPAUER Christoph. Voir SCHUBAUER

SCHUPISSER Peter

Né en 1951 à Ixelles. XXe siècle. Belge.

Peintre, peintre de compositions murales.

Il fut élève de l'académie des beaux-arts de Watermael-Boitsfort.

BIBLIOGR. : In : *Dict. biogr. illustré des artistes en Belgique depuis 1830*, Arto, Bruxelles, 1987.

SCHUPP Johann

Né en 1631. Mort en 1713. XVIIe-XVIIIe siècles. Actif à Villingen. Allemand.

Sculpteur.

SCHUPP Joseph Anton

Né en 1664. Mort en 1729. XVIIe-XVIIIe siècles. Actif à Villingen. Allemand.

Sculpteur.

SCHÜPPEL Fr.

XIXe siècle. Actif vers 1800. Allemand.

Peintre.

SCHÜPPEL Karl

Né le 25 novembre 1876 à Oberlungwitz. XXe siècle. Allemand.

Sculpteur.

Il étudia à l'académie des beaux-arts de Dresde puis à l'académie Julian à Paris. Il vécut et travailla à Oberlungwitz.

SCHUPPEN H. Van

XVIe-XVIIe siècles. Éc. flamande.

Graveur.

Il travailla à Rome de 1594 à 1620. Cité par Ris-Paquot.

SCHUPPEN Jacob Van ou Souppen

Né le 26 janvier 1670 à Fontainebleau. Mort le 29 janvier 1751 à Vienne. XVIIe-XVIIIe siècles. Hollandais.

Peintre d'histoire, scènes de genre, portraits.

Son père Pieter Schuppen fut son maître, ainsi que son oncle Nicolas de Largillière, dont il imita le style. Il devint membre de l'Académie en 1704 et épousa en 1705 Marie-Françoise Thierry. Il vécut à Paris puis à Lunéville jusqu'en 1719. Il se fit naturaliser lorrain et fut peintre du duc Léopold. L'archiduc Charles (futur Charles VI d'Allemagne) l'emmena à Vienne où il devint peintre de la cour et de la Chambre. Il fonda avec le comte d'Anhalt l'institut de Hebung et reçut à partir de 1744 une pension de 4000 gulden.

MUSÉES : AMSTERDAM : *Le prince Eugène de Savoie* – BESANÇON : *Portrait de l'astronome Boulle* – BRUNSWICK : *Méléagre tuant le sanglier de Calydon*, esquisse – DIJON : *Portrait de femme* – ÉPINAL : *Charles Alexandre, fils du duc de Lorraine* – LA FÈRE : *Portrait d'une famille* – GRAZ : *Portrait de Charles VI et de l'impératrice Élisabeth* – MONTPELLIER : *Méléagre tuant le sanglier de Calydon* – NANCY (Mus. Lorrain) : *Portrait de l'artiste par lui-même – Léopold de Lorraine avec sa famille* – SIBIU : *deux natures mortes – Portrait d'Henri de Seilen* – TURIN : *Eugène de Savoie à cheval* – VIENNE : *Portrait d'homme âgé* – VIENNE (Mus. du Baroque) : *Portrait du peintre Parrocel* – VIENNE (Gal. de l'Acad.) : *Portrait de l'artiste par lui-même – Portrait de Charles VI* – VIENNE (Mus. d'Hist.) : *Portrait de l'artiste par lui-même* – VIENNE (Liechtenstein) : *Portrait de l'artiste par lui-même.*

VENTES PUBLIQUES : PARIS, 1897 : *Portrait de l'artiste* : FRF 1 450 – PARIS, 17 avr. 1920 : *Pastorale galante* : FRF 3 800 – PARIS, 27 avr. 1928 : *Même sujet* : FRF 2 800 – LONDRES, 13 mars 1963 : *Allégorie de la Beauté* : GBP 600 – VIENNE, 16 sep. 1969 : *Portrait d'un gentilhomme* : ATS 20 000 – VIENNE, 22 juin 1976 : *L'Empereur Charles VI*, h/t en grisaille (70x54) : ATS 40 000 – NEW YORK, 17 juin 1982 : *Portrait de l'artiste*, h/t (132x114,5) : USD 6 000 – LONDRES, 12 déc. 1984 : *Autoportrait*, h/t (131x112) : GBP 5 000 – LONDRES, 10 juil. 1992 : *Portrait de Victor Graf Philippi, Général en Chef d'un régiment de Dragons 1723*, h/t (145,4x123,2) : GBP 6 050 – PARIS, 1er avr. 1996 : *Jeunes enfants jouant devant la fontaine de Neptune*, h/pan. (59x44) : FRF 60 000.

SCHUPPEN Jacques Van

Né le 8 septembre 1825 à Paris. XIXe siècle. Français.

Peintre d'histoire.

Élève de Gleyre, entré à l'École des Beaux-Arts le 5 avril 1843. Débuta au Salon de 1850, il obtint une médaille de troisième classe en 1851, et une de deuxième classe en 1861.

SCHUPPEN Pieter Louis Van

Né le 5 septembre 1627 à Anvers. Mort le 7 mars 1702 à Paris. XVIIe siècle. Éc. flamande.

Dessinateur et graveur au burin.

Élève à Anvers en 1639, maître en 1651. Il épousa Élisabeth de Mesmaker, alla à Paris peu après, y fut élève de Nanteuil et membre de l'Académie en 1663. Son excellente exécution lui valut le surnom de *Petit Nanteuil*. Il a gravé un grand nombre de portraits dont plusieurs d'après ses dessins : *Philippe de Champagne, Claude Lefebvre, Nanteuil*. Son œuvre est considérable, on catalogue cent quarante pièces de lui. L'Albertina de Vienne nous présente dix-sept de ses dessins.

SCHUPPIUS Gustav

Né vers 1722. Mort en 1759. XVIIIe siècle. Allemand.

Sculpteur.

Sculpteur de la cour, au temps du duc Frédéric Charles à Plön.

SCHUPPLI Adèle, née Gindrez

Née le 8 juillet 1831 à Montet. Morte le 22 mars 1899 à Berne.

XIXe siècle. Suisse.

Peintre de fleurs.

SCHUPPNER-HAMM Robert

Né le 26 janvier 1896 à Hamm. XXe siècle. Allemand.

Peintre de portraits, paysages.

Autodidacte, il visita la France, l'Italie et l'Espagne. Il travailla à Berlin et Hambourg. Un Schüppner, dont on ignore le prénom, exposa à Paris des compositions abstraites au Salon des Réalités Nouvelles en 1952, 1953, 1955.

MUSÉES : MULHOUSE (Mus. des Beaux-Arts) : *Jeune Fille assise.*

VENTES PUBLIQUES : PARIS, 7 mai 1943 : *L'artiste peintre* : FRF 1 000 ; *Paysage au bord de la mer* : FRF 1 400.

SCHURAVLEF Thyrsus Sergevitsch. Voir JOURAVLEF

SCHÜRCH Johann Robert

Né en 1895 à Aarau. Mort en 1941 à Ascona. XXe siècle. Suisse.

Peintre de compositions animées, figures, paysages, aquarelliste, dessinateur.

Il a réalisé de nombreuses œuvres au lavis et fréquemment représenté des scènes de cirque.

MUSÉES : AARAU (Aargauer Kunsthaus) : *Clown 1921 – Harlekin 1924 – Salome 1925 – Fraueporttrait 1925 – Das Paar* vers 1925.

VENTES PUBLIQUES : BERNE, 22 oct. 1976 : *Baigneuses*, h/t (81x65) : CHF 1 800 – ZURICH, 21 mai 1977 : *Vieille femme*, aquar. et pl. (32,7x22,7) : CHF 3 200 – ZURICH, 20 mai 1977 : *Paysage alpestre : Eiger, Mönch und Jungfrau 1933*, h/t (32x39,5) : CHF 6 000 – BERNE, 25 oct 1979 : *Paysage du Valais 1930*, h/t (76x96) : CHF 2 200 – ZURICH, 16 mai 1981 : *Absinthe*, cr. (42,5x28,5) : CHF 4 000 – ZURICH, 30 oct. 1982 : *Portrait de Ferdinand Hodler 1917*, h/pan. (43x32) : CHF 5 000 – BERNE, 22 oct. 1983 : *Vue de Lugano*, h/t (38x55) : CHF 3 800 – ZURICH, 1 déc. 1984 : *Autoportrait 1930*, gche (27x21) : CHF 3 500 – ZURICH, 10 nov. 1984 : *Femme se coiffant*, lav. d'encre de Chine (27x21) : CHF 3 400 – BERNE, 27 oct. 1984 : *Paysage du Tessin*, h/t (55x46) : CHF 5 500 – ZURICH, 8 juin 1985 : *Deux jeunes femmes 1928*, lav. d'encre de Chine (26,5x20,7) : CHF 3 600 – BERNE, 26 oct. 1988 : *L'Arbre fleuri*, h/t (36x46) : CHF 3 100 – BERNE, 12 mai 1990 : *Vue de Genève*, h/cart. (37,2x51) : CHF 1 400 – ZURICH, 29 avr. 1992 : *Trois Femmes*, encre et lav. (21x27) : CHF 4 200 – ZURICH, 4 juin 1992 : *Au cirque 1927*, encre/pap. (27x21) : CHF 2 938 – ZURICH, 9 juin 1993 : *Artiste de cirque*, encre/pap. (27x21) : CHF 3 680 – ZURICH, 8 juin 1993 : *Baigneuse*, lav. (26x21) : CHF 2 300 – LUCERNE, 20 nov. 1993 : *Femme du Tessin avec un enfant*, h/t. cartonnée (31x23) : CHF 2 000 – ZURICH, 22 nov. 1993 : *Le modèle 1927*, encre/pap. (27x21) : CHF 3 450 – ZURICH, 13 oct. 1994 : *Près du lac de Lugano*, lav. (19,5x25,5) : CHF 2 000 – ZURICH, 8 déc. 1994 : *Le Chat noir 1930*, encre/pap., d'après E. A. Poe (21x27) : CHF 4 025 – ZURICH, 7 avr. 1995 : *Espana 1938*, lav. d'encre (29x20,5) : CHF 1 900 – ZURICH, 3 avr. 1996 : *Mère et Enfant*, h/t (62,5x45,8) : CHF 3 400 – LUCERNE, 23 nov. 1996 : *Adam et Ève*, pl. aquarellée/pap. (45x33) : CHF 4 000.

SCHURCH Paul

Né le 14 février 1886 à Wangen (près d'Otten). Mort en 1939. XXe siècle. Suisse.

Peintre, illustrateur.

Il fut élève de l'académie des beaux-arts de Karlsruhe et de Munich, puis de l'académie Colarossi à Paris. Il vécut et travailla à Ascona.

VENTES PUBLIQUES : BERNE, 6 mai 1983 : *Paysage montagneux San Bernardino* 1933, h/t (55x59) : CHF 4 300.

SCHURDA Antalou Anton von
Né en 1854 à Kesmark. XIXᵉ-XXᵉ siècles. Allemand.
Peintre de paysages.

SCHURDER Henri
Né au Maroc. XXᵉ siècle. Français.
Peintre animalier, de natures mortes. Groupe Art-Cloche.

Il vit et travaille à Paris, depuis 1976. Il fut membre du groupe Art Cloche fondé en 1981, qui occupa un « squatt » de la rue d'Arcueil à Paris, groupe informel contestataire se réclamant de Dada et de Fluxus, et participa aux expositions du groupe de 1981 à 1988.

BIBLIOGR. : In : *Art Cloche. Élément pour une rétrospective. Squatt artistique*, catalogue de ventes, Me Pierre Cornette de Saint-Cyr, lundi 30 janvier 1989, Paris.

VENTES PUBLIQUES : PARIS, 30 jan. 1989 : *L'oiseau blanc*, h/t (80x135) : FRF 3 100 – PARIS, 21 sep. 1989 : *Nature morte* 1989, h/pan. (80x106) : FRF 4 000 – CALAIS, 8 juil. 1990 : *Nature morte* 1989, techn. mixte/pan. (70x76) : FRF 8 000.

SCHÜRER Johann Christoph
XVIIᵉ siècle. Actif à Dresde. Allemand.
Peintre.

SCHÜRER Paul
Mort sans doute en 1609. XVIᵉ-XVIIᵉ siècles. Allemand.
Peintre.

Probablement le père de Johann Christoph. Il a peint de nombreux portraits.

SCHÜRER Wolfgang
XVIᵉ siècle. Allemand.
Peintre.

SCHURFRIED Jakob. Voir SCHUFRIED

SCHURICHT
XVIIIᵉ siècle. Actif à Vienne vers 1710. Autrichien.
Peintre sur émail.

SCHURICHT Christian Friedrich
Né le 5 mars 1753 à Dresde. Mort le 2 septembre 1832 à Dresde. XVIIIᵉ-XIXᵉ siècles. Allemand.
Dessinateur et architecte.

Élève de Krubsacius et pensionnaire de l'Académie de Dresde en 1777.

SCHURIG Felix
Né le 14 février 1852 à Dresde. Mort fin juillet 1907 à Iowa City (États-Unis). XIXᵉ-XXᵉ siècles. Actif depuis 1901 aux États-Unis. Allemand.
Peintre de genre, portraits.

Il fut élève de son père Karl Wilhelm Schurig et de Ferdinand W. Pauwels. Ses œuvres ont été présentées en 1880 par la Royal Scottish Academy.

VENTES PUBLIQUES : LONDRES, 23 fév. 1977 : *Romance furtive* 1876, h/t (77x62) : GBP 600.

SCHURIG Karl Wilhelm
Né le 17 décembre 1818 à Leipzig. Mort le 10 mars 1874 à Dresde. XIXᵉ siècle. Allemand.
Peintre d'histoire et illustrateur.

Étudia à Leipzig et à Dresde avec Bendemann puis en Italie. Il a fait un certain nombre de dessins d'après les grands maîtres anciens. Professeur à l'Académie de Dresde en 1857. Le Musée de cette ville conserve de lui *Scène de la persécution des Juifs à Spire*.

VENTES PUBLIQUES : COPENHAGUE, 9 nov. 1983 : *Scène champêtre* 1847, h/t (45x85) : DKK 14 000.

SCHURITZ J. C.
XVIIIᵉ siècle. Allemand.
Ébéniste.

SCHURMAN Anna Maria Van
Née le 5 novembre 1607 à Cologne. Morte le 4 mai 1678 à Wiewerd. XVIIᵉ siècle. Allemande.
Peintre de portraits, graveur.

Fille de parents hollandais émigrés à cause des persécutions religieuses, elle manifesta dès sa jeunesse un goût prononcé pour tous les arts et les sciences. Elle vint avec ses parents à Utrecht en 1615, à Francker en 1620 ; bientôt orpheline, elle revint à Utrecht, refusa d'épouser le poète Cats et en 1653 revint à Cologne puis à Middelbourg. Mise en relation avec le piétiste Johann de Labadie en 1661, elle l'appela à Middelbourg, en 1666, le logea chez elle et l'épousa secrètement. Elle l'accompagna à Altona quand il dut émigrer. Il mourut en 1674 et bientôt elle s'établit à Wiewarden en Frise occidentale dans cette ville. Elle fut peintre, graveur, sculpteur, poète et musicienne ; elle parlait quinze langues, connaissait les mathématiques et la théologie. Elle fut un des premiers apôtres de l'émancipation de la femme. Elle signait : *A.S.*, et quelquefois : *A.M.S.*

MUSÉES : FRANEKER : vingt et un portraits peints ou gravés – UTRECHT : *Portrait de Voetius, M. Schotanus et C. Dematius.*

SCHURMAN Jan. Voir SCHOORMAN

SCHÜRMAN Johan
XVIIᵉ siècle. Actif à Brême. Allemand.
Graveur de portraits.

Le Musée Focke à Brême conserve une de ses miniatures *La fuite en Égypte.*

SCHURMAN John ou Schoerman
Né à Emden. XVIIᵉ siècle. Allemand.
Sculpteur de monuments, statues.

Il travailla en 1638 et 1654 en Angleterre. Il sculpta pour Nicholas Stone le tombeau de Sir Simon Baskerville à la cathédrale Saint-Paul de Londres. Il a également exécuté deux statues de pâtres pour sir John Danvers à Chelsea, un *Sphinx*, un *Hercule* et un *Antée*. Il est probable du reste que ses œuvres sont sorties de l'atelier de Nicholas Stone.

SCHURMANN
Né en 1950 à Paris. XXᵉ siècle. Français.
Dessinateur, graveur.

Il vit et travaille à La Roche-Guyon. Il a participé en 1992 à l'exposition *De Bonnard à Baselitz – Dix Ans d'enrichissements du cabinet des estampes* à la Bibliothèque nationale à Paris.

MUSÉES : PARIS (BN) : *Fleurs d'étoile* 1981, pointe sèche et mezzotinte.

SCHURMANN Friedrich
Né le 26 décembre 1840 à Dorstfeld (près de Dortmund). XIXᵉ siècle. Actif à Marbourg. Allemand.
Aquarelliste et lithographe.

SCHURMANN Fritz ou Schuremann
Né le 27 février 1863 à Düsseldorf. XIXᵉ-XXᵉ siècles. Allemand.
Peintre de compositions animées.

Il fut élève de Carl F. Deiker. Il vécut et travailla à Düsseldorf. Il s'est spécialisé dans les scènes de chasse.

VENTES PUBLIQUES : AMSTERDAM, 5 juin 1990 : *Un cerf près d'un ruisseau en automne* 1920, h/cart. (48x62) : NLG 1 150.

SCHURMANN Hans
XVIIᵉ siècle. Suisse.
Sculpteur.

Membre de la Confrérie de Saint-Luc à Lucerne.

SCHURR Claude
Né en 1921 à Paris. XXᵉ siècle. Français.
Peintre de compositions animées, portraits, nus, intérieurs, paysages, marines, natures mortes, aquarelliste, illustrateur, peintre de cartons de tapisserie, peintre de cartons de mosaïques, peintre de compositions murales.

Il fut élève de l'école des beaux-arts de Paris, de 1938 à 1942. Il reçut une bourse pour la Casa Velasquez en 1949. Il voyagea dans différents pays d'Europe. Il est professeur à l'académie Ranson ainsi qu'à l'école des Arts et Métiers, à Paris.

Il a participé aux différents salons parisiens : 1941 Salon des Moins de Trente Ans ; puis d'Automne dont il est membre sociétaire à partir de 1942 ; des Indépendants, des Tuileries, de la Société Nationale des Beaux-Arts, Comparaisons, du Dessin et de la Peinture à l'eau, à partir de 1955 des Peintres Témoins de leur temps ; ainsi qu'à de nombreuses expositions collectives en France et à l'étranger : 1961 Palais de la Méditerranée à Nice, musées de Tours et Nancy, Biennale de São Paulo, Biennale de Menton. Il montre ses œuvres dans de nombreuses expositions personnelles : à partir de 1946 régulièrement à Paris ; à partir de 1946 États-Unis, puis en Belgique et Suisse. Il a obtenu le prix Antral en 1948, le Grand Prix national des Arts en 1950.

Il est surtout peintre de paysages, marines, natures mortes, trai-

tant parfois des compositions à personnages ou des portraits. Par sa construction en facettes, sa peinture se situe dans le courant postcubiste. Sa gamme de tons légers et frais dénote sa prédilection pour les lumières de la Bretagne et des côtes du Nord de la France. Il a également réalisé de nombreuses décorations murales pour les studios Harcourt à Paris, l'hôpital psychiatrique à Ville-Évrard, la faculté des Sciences de Nice, les paquebots Clément Ader Raymond Poincarré, Foch, des illustrations et des lithographies.

CLAUDE SCHURR

BIBLIOGR. : Bernard Dorival, sous la direction de... : *Peintres contemp.*, Mazenod, Paris, 1964 – Lydia Harambourg, in : *L'École de Paris 1945-1965. Diction. des Peintres*, Ides et Calendes, Neuchâtel, 1993.
MUSÉES : ANGERS – CAEN – CASTRES – DUNKERQUE – LIÈGE – LOUVIERS – LUXEMBOURG – PARIS (Mus. Nat. d'Art Mod.) – PARIS (Mus. d'Art Mod. de la ville) – SCEAUX.
VENTES PUBLIQUES : MARSEILLE, 6 déc. 1980 : *La procession du 15 août à Saint-Guénolé*, h/t (73x100) : FRF 7 500 – MEGÈVE, 16 juil. 1983 : *Caquetage à la Herra-Dura*, h/t (81x100) : FRF 13 000 – PARIS, 20 juin 1988 : *Port breton*, h/t (80x100) : FRF 9 000 – PARIS, 29 nov. 1989 : *Juan-les-Pins*, h/t (56x75) : FRF 12 000 – PARIS, 25 juin 1990 : *Marine*, h/t (65x92) : FRF 7 600 – PARIS, 18 juil. 1990 : *Le Bateau pensif*, h/t (90x73) : FRF 9 000 – FONTAINEBLEAU, 18 nov. 1990 : *Le Marché aux fleurs dans le vieux Nice*, h/t (60x73) : FRF 22 500 – NEUILLY, 20 mai 1992 : *Prélassement*, h/t (130x97) : FRF 23 000 – LE TOUQUET, 8 juin 1992 : *La Baie de Porquerolles*, h/t (73x93) : FRF 20 000 – LE TOUQUET, 30 mai 1993 : *Le Pardon de saint Guénolé*, h/t (81x100) : FRF 17 000 – NEUILLY, 19 mars 1994 : *Le Marché aux fleurs à Cannes*, h/t (61x50) : FRF 11 000 – LOKEREN, 10 déc. 1994 : *Matinée hivernale à Cannes*, h/t (92x73) : BEF 140 000 – PARIS, 26 mars 1995 : *Confidences féminines*, h/t (89x116) : FRF 8 000 – CALAIS, 15 déc. 1996 : *Venise, le Rialto*, h/t (33x46) : FRF 13 800.

SCHURRIUS Georg Wilhelm, l'Ancien. Voir **SCHORIGUS**

SCHÜRSTAB Hans ou **Schurstab**
Mort avant le 20 décembre 1494. XVe siècle. Actif à Nuremberg. Allemand.
Peintre de cartes.

SCHÜRSTAB Leonhart ou **Lienhart**, l'Ancien ou **Schurstab**
Mort avant le 14 septembre 1519. XVIe siècle. Actif à Nuremberg. Allemand.
Peintre.
Il était le frère de Hans.

SCHÜRSTAB Leonhart, le Jeune ou **Schurstab**
XVIe siècle. Actif à Nuremberg entre 1516 et 1527. Allemand.
Peintre.
Il était le fils de Leonhart S. l'Ancien.

SCHURTENBERGER Ernst
Né en 1931. XXe siècle. Suisse.
Peintre de figures, portraits.
VENTES PUBLIQUES : LUCERNE, 26 nov. 1994 : *Figure féminine debout* 1964, h/t (38x30) : CHF 1 000 – LUCERNE, 20 mai 1995 : *Portrait* 1978, h/t (40x30) : CHF 1 500.

SCHURTH Ernst
Né le 1er mai 1848 à Neustadt (Forêt Noire). Mort le 11 juillet 1910 à Karlsruhe. XIXe siècle. Allemand.
Peintre.
Il étudia à Nuremberg, Munich, Dresde, Vienne et Karlsruhe avec Ferdinand Keller. À partir de 1885, il fut professeur à l'académie des beaux-arts de Karlsruhe. Il a contribué à la décoration de l'université technique de Karlsruhe.

SCHURTZ Cornelius Nicholas
XVIIe siècle. Actif à Nuremberg vers 1670-1689. Allemand.
Graveur au burin et dessinateur.
Il grava des portraits de physiciens célèbres et de petits sujets emblématiques. Il signait *C. N. S.*

SCHURYGIN Arsseniz Nikolaiévitch. Voir **CHOURYGINE**

SCHÜRZJÜRGEN. Voir **RATGEB Jerg**

SCHUSCHARDT Christian
Mort en 1870 à Weimar. XIXe siècle. Allemand.
Peintre.
Directeur de l'École de dessin de Weimar.

SCHUSEIL Friedrich Hermann
Né en 1822. XIXe siècle. Allemand.
Graveur sur bois.
Élève de F. W. Gubitz.

SCHUSSEL Gottlob
Né le 24 mars 1892 à Segringen. XXe siècle. Allemand.
Peintre, graveur.
Il vécut et travailla à Kempten.

SCHUSSELE Christian ou **Schuessle, Schuessele**
Né vers 1824 en Alsace. Mort le 21 août 1879 à Merchantville (New Jersey). XIXe siècle. Français.
Peintre d'histoire, portraits.
Élève d'Yvon à Paris. Il se rendit en 1847 aux États-Unis.
MUSÉES : MINNEAPOLIS : *Le Général Jackson devant le juge Hall.*
VENTES PUBLIQUES : NEW YORK, 14 déc. 1933 : *Metty lisant les Écritures aux Indiens* : USD 600 – BOLTON, 17 juil. 1980 : *Washington Irving et ses amis de plume*, h/t (132x198,5) : USD 18 000 – PORTLAND, 4 avr. 1981 : *Le Nouveau Percussionniste*, lav. d'encre (18,5x27) : USD 1 200 – NEW YORK, 23 avr. 1981 : *Le Retour du père* 1853, h/t (91,5x73,6) : USD 7 000 – NEW YORK, 22 juin 1984 : *King Solomon and the iron worker* 1863, h/t (117,7x158,1) : USD 6 000 – NEW YORK, 22 mai 1996 : *Garçonnets jouant aux soldats* 1853, h/t (91,4x73,7) : USD 10 350.

SCHUSSER Josef
Né le 10 mars 1864 à Choltitz. XIXe-XXe siècles. Tchécoslovaque.
Peintre.
Il étudia de 1893 à 1897 à l'académie de Prague, avec Voytech Hynais, puis à Munich. À partir de 1903, il devint professeur à l'école des beaux-arts de Prague.
MUSÉES : PRAGUE (Gal. Mod.) : *Soirée de mai – Dame à l'ombrelle rouge.*

SCHÜSSLER
XVIIIe siècle. Allemand.
Sculpteur.
Il a travaillé au grand autel de l'église de Mönchberg.

SCHÜSSLER Alfred Ludwig Herm. A. von
Né le 7 avril 1820. Mort le 22 novembre 1849 à Rome. XIXe siècle. Allemand.
Peintre d'histoire et d'architectures.
Il entra en septembre 1835 à l'Académie de Dresde. Il fut l'élève de Ed. Bendemann de 1840 à 1842. A partir de mars 1843, il travailla à Rome. Il exposa à Dresde de 1840 à 1848.

SCHUSSLER Heinrich
XVIe siècle. Actif à Neustadt ou à Eibelstadt. Allemand.
Sculpteur sur bois.

SCHUSTER
XVIIIe siècle. Allemand.
Peintre.
Peintre à la cour de Weimar vers 1734, il exécuta des fresques au château du Belvédère à Weimar.

SCHUSTER Adam
XVIIIe siècle. Allemand.
Peintre faïencier.
Il travailla à la fabrique de porcelaine de Nuremberg vers 1719.

SCHUSTER Anton
Né vers 1785 à Mindelheim. XIXe siècle. Allemand.
Sculpteur.
Il travailla dans cette ville et à Landsberg.

SCHUSTER Arnold
Né vers 1810 à Mönchsroth (près de Dinkelsbuhl). XIXe siècle. Allemand.
Peintre et lithographe.
Élève de l'Académie de Munich.

SCHUSTER Berthe
XXe siècle. Française.
Peintre.
Elle a participé à Paris, au Salon des Tuileries.

SCHUSTER Dominicus
XVIIIe siècle. Actif à Leoben. Autrichien.
Peintre.

SCHUSTER Donna N.
Née en 1883. Morte en 1953. XXe siècle. Américaine.

Peintre.

Elle fut élève de Edmond C. Tarbell et William M. Chase. Elle fut membre de la Société des Indépendants. Elle obtint de nombreuses récompenses.

VENTES PUBLIQUES : LOS ANGELES, 15 oct 1979 : *Jeune fille au jardin*, h/t (89x89) : **USD 3 100** – LOS ANGELES-SAN FRANCISCO, 7 fév. 1990 : *Village sur la colline*, h/t (21x27) : **USD 8 800** – LOS ANGELES-SAN FRANCISCO, 10 oct. 1990 : *Remontant le seau d'eau du puits*, h/t (51x61) : **USD 4 950.**

SCHUSTER Franz

XVIIIᵉ siècle. Actif à Vienne. Autrichien.

Sculpteur.

SCHUSTER Franz ou Ferenc

Né le 24 décembre 1870 à Weisskirchen (Hongrie). Mort le 14 juin 1903 à Vienne. XIXᵉ-XXᵉ siècles. Autrichien.

Graveur.

Il fut élève de l'académie des beaux-arts de Vienne. Il a publié deux séries de gravures : *La Mère* et *Le Sauveur*.

SCHUSTER Georg Kurt Rudolf

Né le 1ᵉʳ février 1866 à Bockwa près de Zwickau. XIXᵉ-XXᵉ siècles. Allemand.

Peintre, graveur.

Il fut élève de Frithjof Smith. Il vécut et travailla à Leipzig.

SCHUSTER Hans

XVIIIᵉ siècle. Éc. de Bohême.

Sculpteur.

SCHUSTER J. F.

XVIIIᵉ siècle. Actif à Berlin. Allemand.

Graveur au burin.

A gravé des vues de Potsdam.

SCHUSTER Johann

Né sans doute en 1666 à Schleiz. Mort le 10 décembre 1724 à Cobourg. XVIIᵉ-XVIIIᵉ siècles. Allemand.

Peintre.

On le trouve à la cour de Saxe.

SCHUSTER Johann Martin

Né vers 1667 à Nuremberg. Mort en 1738 à Nuremberg. XVIIᵉ-XVIIIᵉ siècles. Allemand.

Peintre.

Il fut l'élève de son oncle Joh. Murrer. Il fit des voyages d'études de 1690 à 1693 à Venise, de 1693 à 1703 à Rome. Il passa ensuite trois ans à Vienne et se fixa à Nuremberg où il devint directeur de l'Académie de peinture. Le Musée germanique de Nuremberg conserve de lui : *Portrait de Maria de Bernern.*

SCHUSTER Josef

Né le 17 juin 1812 à Graz. Mort le 15 mars 1890 à Vienne. XIXᵉ siècle. Autrichien.

Peintre de portraits, natures mortes, fleurs et fruits.

Il fut élève de Mossmer, de Wegmayer et de Franz Petter à l'Académie de Vienne.

MUSÉES : VIENNE : *Flore des Alpes.*

VENTES PUBLIQUES : VIENNE, 22 mars 1966 : *Fleurs des Alpes* : **ATS 38 000** – NEW YORK, 25 av. 1968 : *Nature morte* : **USD 1 400** – NEW YORK, 24 fév. 1971 : *Nature morte aux fleurs et fruits* : **USD 3 100** – VIENNE, 20 mars 1973 : *Fleurs alpestres* : **ATS 100 000** – LONDRES, 20 juil. 1977 : *Fleurs alpestre* 1869, h/pan. (30,5x24) : **GBP 900** – COLOGNE, 1ᵉʳ juin 1978 : *Nature morte aux fleurs* 1849, h/pan. (35x31) : **DEM 12 000** – VIENNE, 15 mai 1979 : *Nature morte aux fleurs* 1874, h/t (50x79) : **ATS 35 000** – VIENNE, 19 mai 1981 : *Roses et Oiseaux* 1874, h/t (50x79) : **ATS 80 000** – VIENNE, 22 juin 1983 : *Calvaire avec des fleurs alpestres* 1873, h/t (68x56) : **ATS 25 000** – VIENNE, 20 mars 1985 : *Fleurs des Alpes*, h/pan. (33x26) : **ATS 70 000** – VIENNE, 23 fév. 1989 : *Paon albinos* 1838, h/t (56,5x45) : **ATS 154 000** – LONDRES, 28 nov. 1990 : *Nature morte de roses et d'œillets dans le parc d'un château de Bohême* 1868, h/t (66x52) : **GBP 6 050** – LONDRES, 16 mars 1994 : *Nature morte avec un pichet de vin* 1847, h/t (23,5x32) : **GBP 4 370** – LONDRES, 22 fév. 1995 : *Portrait d'une dame à l'ombrelle*, h/t (54x41) : **GBP 862.**

SCHUSTER Joseph

XVIIIᵉ siècle. Actif à Neustadt. Allemand.

Peintre.

SCHUSTER Karl Friedrich H.

Né le 30 janvier 1854 à Fribourg-en-Brisgau. Mort le 2 août 1925. XIXᵉ-XXᵉ siècles. Allemand.

Peintre de paysages.

Il fut élève de Gustav Schönleber.

CARL SCHUSTER

MUSÉES : FRIBOURG-EN-BRISGAU.

SCHUSTER Karl Maria

Né le 13 septembre 1871 à Purkesdorf. Mort en 1953. XIXᵉ-XXᵉ siècles. Autrichien.

Peintre, illustrateur.

Il fut élève de Julius Berger, Leopold K. Muller, Josef M. Trenkwald et Siegmund L'Allemand. Il vécut et travailla à Vienne.

VENTES PUBLIQUES : MUNICH, 31 mai 1979 : *Jeune femme brodant dans un intérieur*, h/pan. (45x38) : **DEM 2 000** – LONDRES, 18 juin 1986 : *Jeune fille cueillant des pivoines* 1896, h/t (155x99) : **GBP 7 500** – NEW YORK, 24 mai 1988 : *Lecture sur la terrasse à Capri* 1904, h/t (90,2x128,3) : **USD 60 500** – NEW YORK, 1ᵉʳ mars 1990 : *Les gants neufs* 1909, h/t (99,6x76,8) : **USD 8 800** – PARIS, 21 mars 1990 : *Villa Marishka* 1927, h/t (66x86) : **FRF 40 000** – NEW YORK, 22 mai 1991 : *Le petit déjeuner* 1925, h/t (81,3x64,8) : **USD 5 500.**

SCHUSTER Ludwig

Né en 1820 à Vienne. XIXᵉ siècle. Autrichien.

Peintre de genre, paysages, fleurs.

Il était actif encore en 1873.

SCHUSTER Ludwig Albrecht

Né le 9 mai 1824 à Stolpen. Mort le 14 mai 1905 à Dresde. XIXᵉ siècle. Allemand.

Peintre de batailles.

Professeur à l'Académie de Dresde. Le musée de cette ville conserve de lui *A la bataille de Borodino* et *Les grenadiers saxons à la bataille d'Iéna*, et celui de Bautzen, *Bataille près de Grossbeeren.*

VENTES PUBLIQUES : COLOGNE, 17 mars 1978 : *La charge de cavalerie*, h/pan. (19x27) : **DEM 2 400.**

SCHUSTER Maximilian

Né le 10 octobre 1784. Mort le 10 décembre 1848 à Oberdettingen. XIXᵉ siècle. Allemand.

Sculpteur.

Il était le fils de Michaël. Il a sculpté et peint des chérubins dans les églises souabes.

SCHUSTER Michaël Johann

XVIIIᵉ siècle. Actif à Augsbourg. Allemand.

Sculpteur.

Il travailla à Oberdettingen.

SCHUSTER Reinhardt

Né le 1ᵉʳ septembre 1936 à Bod. XXᵉ siècle. Actif depuis 1983 en Allemagne. Roumain.

Peintre. Figuratif puis tendance abstrait.

Il fut élève de l'Institut d'arts plastiques N. Grigorescu de Bucarest en 1964. Il fut professeur à la Maison de la Culture F. Schiller à Bucarest. Il vit et travaille depuis 1983 à Düsseldorf.

Il participe à des expositions collectives en Europe et au Japon. Il montre ses œuvres dans des expositions personnelles : depuis 1967 régulièrement à Bucarest, notamment à la Maison de la Culture F. Schiller en 1970, 1981 ; 1978 Düsseldorf et Siebenbürgisches Museum de Gundelsheim ; 1979 Berlin ; 1981 académie de Roumanie à Rome et Londres ; 1985 Francfort-sur-le-Main. Il élabore à partir de formes géométriques peintes en aplat des peintures très structurées, qui évoquent néanmoins des paysages, des architectures. Il associe éléments statique et dynamique, joue du contraste des couleurs, s'intéressant au mouvement.

BIBLIOGR. : Ionel Jianou : *Les Artistes roumains en Occident*, American Romanian Academy of Arts and Science, Los Angeles, 1986.

SCHUSTER Rudolf Heinrich

Né le 1ᵉʳ septembre 1848 à Markneukirchen. Mort le 30 juin 1902 à Markneukirchen. XIXᵉ siècle. Allemand.

Peintre de genre, paysages animés, paysages, illustrateur.

Il fut élève de Ludwig Richter à l'Académie de Dresde. Il visita la Suisse française, le Harz, la Thuringe, les Alpes de Souabe et de Bohême ; il travailla aussi en Italie et dans plusieurs villes d'Allemagne.

MUSÉES : BRESLAU, nom all. de Wroclaw : *Paysage d'hiver sur l'Elbe* – CHEMNITZ – DRESDE – WIESBADEN.

VENTES PUBLIQUES : MUNICH, 19 sept 1979 : *Le repos des mois-sonneuses* 1877, h/t (40x60) : **DEM 18 000** – LONDRES, 30 jan. 1980 : *Scène de vendanges* 1881, h/t (42x67) : **GBP 950** – NEW YORK, 30 juin 1981 : *La Promenade dans les collines* 1897, h/t (38x59) : **USD 5 250** – AMSTERDAM, 28 oct. 1992 : *Paysage estival avec un campement de bohémiens au pied d'une falaise* 1876, h/t (51,5x78) : **NLG 2 530** – NEW YORK, 17 fév. 1994 : *Roulotte de gitans dans un paysage rocheux au crépuscule* 1876, h/t (51,5x78) : **USD 2 875**.

SCHUSTER Sigmund
Né en 1807 à Mönchsroth (près de Dinkelsbühl). XIXe siècle. Allemand.
Peintre de portraits.
Élève de l'Académie de Munich.

SCHUSTER VON BÄRNODE Robert
Né le 28 mars 1845 à Podgorze (Galicie). XIXe siècle. Actif à Vienne. Autrichien.
Peintre de genre.
Élève de l'Académie de Vienne avec Œngerth.

SCHUSTER-SCHÖRGARN Marie, épouse Sieger
Née le 15 avril 1869 à Vienne. XIXe-XXe siècles. Autrichienne.
Peintre de paysages.
Elle fut élève de Hugo Darnaut.
MUSÉES : GRAZ.

SCHUSTER-WEIDENBERG Johann August
Né le 27 septembre 1858 à Weidenberg. XIXe-XXe siècles. Allemand.
Il fut élève de l'académie des beaux-arts de Munich entre 1882 et 1889.

SCHUSTER WITTEK Johanna von
Née le 19 octobre 1860 ou 1863 à Vienne. XXe siècle. Autrichienne.
Peintre de fleurs, aquarelliste.
Elle fut élève de Emil J. Schindler.

SCHUSTER-WOLDAN Georg
Né le 7 décembre 1864 à Nimptsch (Silésie). XIXe-XXe siècles. Allemand.
Peintre.
Il était le frère de Raffael. Il étudia à Stuttgart, Munich, où il vécut et travailla, et Francfort-sur-le-Main.

SCHUSTER-WOLDAN Raffael
Né le 7 janvier 1870 à Striegau. XIXe-XXe siècles. Allemand.
Peintre d'histoire, portraits.
Il était le frère de Georg Schuster-Woldan. Il étudia à l'académie des beaux-arts de Berlin. Il vécut et travailla à Munich, où il reçut une médaille en 1897.
Il a peint surtout des portraits de dames de la société.
MUSÉES : GDANSK, ancien. Dantzig – GERA – WEIMAR.

SCHUSTLER Karl
XIXe siècle. Autrichien.
Paysagiste, peintre de genre et de portraits.
Il travailla à Vienne où il exposa entre 1841 et 1847.

SCHUSTOFF. Voir CHOUSTOFF

SCHUT A.
XVIIIe siècle. Actif vers 1713-1733. Hollandais.
Dessinateur et graveur.
Il a gravé pour les libraires.

SCHUT C. W.
XVIIe siècle. Allemand ou Hollandais.
Peintre de marines.
Il travailla à Dordrecht.
MUSÉES : HAMBOURG : *Marine devant Dordrecht*.

SCHUT Cornelis I
Né le 13 mai 1597 à Anvers. Mort le 29 avril 1655 à Anvers. XVIIe siècle. Éc. flamande.
Peintre de compositions religieuses, graveur.
Il fut peut-être élève de Wenceslas Cœberger puis de Rubens. Il fut maître en 1618 et entra en 1620 dans la chambre de rhéto-rique « giroflée ». Il épousa en 1631 Catharine Geensins, puis en 1638 Anastasia Scelliers. Il travailla pour l'entrée du cardinal Jufant à Anvers et à Gand en 1635, peignit un tableau d'autel pour la gilde des arquebusiers en 1643 et, après la mort de Rubens, devint un des plus célèbres peintres d'Anvers. Il tra-vailla avec Daniel Seghers, J. Wildens, V. Nieffs et eut pour élèves : H. Brant en 1634, J. Havick en 1636, J.-B. et Adam Kerck-hoven en 1641, P. Verbeeck en 1642, Jan Popels, J. Witdœck et J. Vinck.

𝒱 𝒱 𝒞. 𝒮 ℰ

MUSÉES : AMSTERDAM : *Glorification de la Vierge* – ANVERS : *Por-tiuncula – Décollation de saint Georges – Purification de la Vierge* – BRUNSWICK : *Fête de Vénus* – BRUXELLES : *Le martyre de saint Jacques* – esquisse – COLOGNE : *Résurrection* – COPENHAGUE : esquisse – GLASGOW : *Sainte Famille* – LILLE : *Alexandre tranchant le nœud gordien* – MUNICH : *Vulcain au travail* – NANTES : *Guir-lande de fleurs autour d'un enfant Jésus,* grisaille en collabora-tion avec D. Seghers – SAINT-PÉTERSBOURG (Mus. de l'Ermitage) : *Adoration des bergers* – VIENNE : *Temple du Temps* – *Héro et Léandre* – VIENNE (Czernin) : *Sainte Famille dans une forêt* – VIENNE (Harrach) : *Couronne*.

VENTES PUBLIQUES : AMSTERDAM, 1705 : *Europe prenant congé des vierges* : **FRF 220** – PARIS, 1777 : *Jésus portant sa croix* : **FRF 1 402** – PARIS, 1787 : *Sainte Famille avec saint Jean* : **FRF 599** – PARIS, 1843 : *Saint Jean endormi* : **FRF 909** – PARIS, 1882 : *Un tableau, sans désignation de sujet* : **FRF 1 000** – PARIS, 1890 : *La Sainte Famille* : **FRF 1 400** – PARIS, 19 sep. 1892 : *L'Adoration des bergers* : **FRF 800** – PARIS, 21 nov. 1900 : *Sainte Famille* : **FRF 205** ; *Sainte Famille,* en collaboration avec Seghers : **FRF 4 900** – NEW YORK, 1er fév. 1911 : *Cavaliers* : **USD 65** – LONDRES, 5 mai 1911 : *Sainte Famille,* en collaboration avec J. Van Kessel : **GBP 45** ; *L'Enfant Jésus,* en collaboration avec D. Seg-hers : **GBP 10** – PARIS, 2-3 juin 1919 : *Bord du Rhin animé de per-sonnages* : **FRF 370** – PARIS, 16 fév. 1923 : *Saint Joachim et l'Ange* : **FRF 160** – PARIS, 13 oct. 1948 : *Le Christ devant Pilate,* attr. : **FRF 15 000** – PARIS, 19 juin 1950 : *Décollation de saint Georges,* lav. : **FRF 2 900** – PARIS, 4 juin 1951 : *L'abondance,* attr. : **FRF 51 000** – AMSTERDAM, 18 nov. 1985 : *La Mise au Tom-beau,* pinceau et encre brune et lav. reh. de blanc et rose/trait de craie noire (32,8x25,3) : **NLG 62 000** – LONDRES, 19 déc. 1985 : *L'Adoration des Rois Mages,* h/t (126x175) : **GBP 8 300** – NEW YORK, 14 jan. 1988 : *Vierge à l'Enfant,* h/t (146x195) : **USD 35 200** – NEW YORK, 4 avr. 1990 : *L'Assomption de Madeleine,* h/cuivre (38,1x29,2) : **USD 4 180** – LONDRES, 3 juil. 1991 : *L'enlèvement d'Europe,* h/t (162,5x269) : **GBP 27 500** – LONDRES, 8 juil. 1994 : *Vierge à l'Enfant avec saint Jean Baptiste enfant et sainte Elisa-beth et des anges,* h/t (168,5x232,5) : **GBP 17 250** – LONDRES, 9 déc. 1994 : *Vierge à l'Enfant avec sainte Anne,* h/t (159,2x120,9) : **GBP 18 400** – LYON, 7 avr. 1997 : *L'Apothéose de la Vierge,* h/t (167x122) : **FRF 90 000**.

SCHUT Cornelis II
XVIIe siècle. Actif à Rome entre 1624 et 1627. Éc. flamande.
Peintre.
Il est peut-être identique à un peintre du même nom qui fut maître à Anvers vers 1628 et qui mourut à Rome le 12 octobre 1636 à l'âge de 28 ans.

SCHUT Cornelis III ou Escut ou Scut
Né vers 1629 à Anvers. Mort en 1685 à Séville. XVIIe siècle. Éc. flamande.
Peintre.
Il fut l'élève de son oncle Cornelis I. Il alla à Séville où il compte en 1660 parmi les fondateurs de l'Académie de peinture dont il fut président en 1670 et en 1674. Le Musée de Séville conserve de lui le portrait du dominicain *Domingo de Bruselas*.

SCHUT Pieter Hendricksz
Né vers 1619. Mort après 1660 à Amsterdam. XVIIe siècle. Hollandais.
Dessinateur et graveur.
Élève de Claes Jansz Visscher à Amsterdam en 1635. On cite, comme constituant son œuvre gravé : *Embarquement de Charles II d'Angleterre à Scheveningen en 1660* ; *Huit plans d'Amsterdam* ; *Églises et monuments d'Amsterdam* (huit fois) ; *Les villes remarquables d'Europe* (vingt-quatre fois) ; *Villes et monuments de Zeeland* (trente-six fois) ; *Histoire biblique* (qua-rante-deux fois) ; *Verscheyde aerdige Compartimenten in tafels nieuwelyckx geinventeert...* gravé avec G. v. d. Esckhout.

SCHÜTKY Waldemar
Né le 12 juin 1881 à Saint-Pétersbourg. XXe siècle. Russe.
Sculpteur, médailleur.
Il fut élève de Wilhelm von Ruemman. Il vécut et travailla à Munich.

SCHUTT Elemer
Né en 1881 à Budapest. Mort le 18 juillet 1907 à Budapest. XX^e siècle. Hongrois.
Peintre de portraits, paysages.

SCHÜTT Gustav
Né le 9 mai 1890 à Vienne. XX^e siècle. Autrichien.
Peintre de paysages.
Il a étudié à l'académie des beaux-arts de Vienne. Peintre, il a réalisé des lithographies.
Musées : Mödling – Vienne (Mus. mun.).

SCHÜTTE Ernst Heinrich Conrad
Né le 5 avril 1890 à Hanovre. XX^e siècle. Allemand.
Peintre.
Il fut aussi architecte.

SCHÜTTE Hans ou Schüte
Originaire de Odense. XVII^e siècle. Actif entre 1647 et 1680 au Danemark. Danois.
Peintre de portraits.
Auteur de nombreuses épitaphes.

SCHÜTTE Oscar Carl Laurits
Né le 2 janvier 1837 dans le Jutland. Mort le 19 mai 1913 à Copenhague. XIX^e-XX^e siècles. Danois.
Peintre de genre, portraits.
Il fut élève de Harald F. Foss, Wenzel Tornöe et P. H. Kristian Zahrtmann. On cite des portraits au château de Rosenholm.
Musées : Horsesn : portraits.

SCHÜTTE Thomas ou Shütte
Né en 1954 à Oldenburg. XX^e siècle. Allemand.
Peintre de compositions animées, figures, architectures, natures mortes, aquarelliste, auteur d'installations, sculpteur de figures, dessinateur, peintre de décors de théâtre.
De 1973 à 1981, il fut élève de Gerhard Richter et de Fritz Schwegler à l'académie des beaux-arts de Düsseldorf, où il vit et travaille.
Il participe à des expositions collectives : 1979 Rheinisches Landesmuseum de Bonn, Kunstverein de Düsseldorf ; 1981, 1985 ARC, musée d'Art moderne de la ville de Paris ; 1982 Nouvelle Biennale de Paris, Kunstmuseum de Düsseldorf ; 1985 Museum Haus Lange de Krefeld ; 1986 Stedelijk Museum d'Amsterdam ; 1987 Centro de Arte Reina Sofia à Madrid, Museum Folkwang d'Essen ; 1987, 1992 Documenta de Kassel ; 1989 musée d'art contemporain de Montréal ; 1990 Institute of Contemporary Art et Serpentine Gallery à Londres, musée des Beaux-Arts de Tourcoing ; 1991 IVAM de Valence ; 1992 Moderna Galerija de Ljubljana ; 1993 Middelheim Park d'Anvers ; 1997 Skulptur. Projekte in Münster 1997.
Il montre ses œuvres dans des expositions personnelles : 1979 galerie Arno Kohnen à Düsseldorf ; 1980, 1982, 1986, 1990 Rüdiger Schöttle à Munich ; depuis 1981 régulièrement à la galerie Konrad Fischer à Düsseldorf ; 1985 Art Gallery of Ontario de Toronto, Grande Halle de la Villette à Paris, Nationalgalerie de Berlin ; 1986, 1990 Museum Haus Lange de Krefeld ; 1987 Landesmuseum d'Amsterdam ; 1988 Staatliche Kunsthalle de Baden-Baden ; 1989 musée de Clamecy ; 1989, 1990 Museum Haus Esters de Krefeld ; 1990 Kunsthalle de Berne, galerie Crousel-Robelin et musée d'art moderne de la ville de Paris, Stedelijk Van Abbemuseum d'Eindhoven ; 1991 Kunstverein de Kassel ; Vereeniging voor het Museum de Gand ; 1994 Kunsthallen d'Hambourg et Stuttgart, Carré d'art de Nîmes ; 1998 Whitechapel Art Gallery, Londres.
Il réalise tout un travail de mise en scène, et raconte des histoires, suggérant le monde de l'enfance, à partir d'œuvres multiformes, maquettes simples d'architecture, aquarelles, sculptures, monuments. Il travaille notamment sur le contraste de l'échelle, de l'infiniment grand à l'infiniment petit, plaçant au sein d'architectures monumentales l'homme miniaturisé, marionnette ou silhouette de bois, qui s'inspirent de figures connus, statues de la Renaissance, personnages de Daumier, aliénés de Géricault. Son œuvre multiforme, qui explore la forme et ses diverses modalités avec une volonté d'exhaustivité, se révèle difficilement saisissable dans sa globalité. L'humour, le calembour tiennent une grande part dans ses dessins, qui sont le fruit d'un journal quotidien et où le langage écrit a sa part.
Bibliogr. : Catalogue de l'exposition : Dispositif-Sculpture – J. Drescher, H. Klingelhöller, R. Mucha, T. Schütte, ARC, musée d'Art moderne de la ville, Paris, 1985 – Anne Richard : Thomas

Schütte, Opus International, n° 120, Paris, juil.-août 1990 – Claude Gintz : Thomas Schütte, Art Press, n° 150, Paris, sept. 90 – Karen Rudolph : Thomas Schütte, Beaux-Arts, n° 128, Paris, nov. 1994 – Catalogue de l'exposition : Thomas Schütte, Carré d'art – musée d'art contemporain, Nîmes, 1994.
Musées : Darmstadt (Hessisches Landesmus.) : Modell und Ansichten 1982 – Lille (FRAC, Nord-Pas-de-Calais) : Banque.
Ventes Publiques : Paris, 16 oct. 1988 : Fruit 1985, aquar./pap. (130x110) : FRF 11 000 – Paris, 8 oct. 1989 : Sans titre, encre de Chine (130x110) : FRF 41 000 – Londres, 25 mars 1993 : Sans titre (melon) 1986, aquar. et vernis/pap. (142,9x109,2) : GBP 1 610 – Francfort-sur-le-Main, 14 juin 1994 : Livre d'enfants 1991, douze aquar. (chaque 19,5x27) : DEM 22 000 – Zurich, 30 nov. 1995 : Autoportrait 1995, photo., titrée, signée et datée au dos du cadre avec une sculpt. en Altuglass (23,5x15,2 et 48x19x17) : CHF 8 625.

SCHUTTENHELM Heinrich ou Schittenhelm
XV^e siècle. Allemand.
Peintre.
Il a peint le cycle de la Passion à l'église des Carmélites de Nördlingen de 1430 à 1440.

SCHUTTENHELM Lukas ou Schittenhelm
XVI^e siècle. Actif à Nördlingen. Allemand.
Peintre.

SCHUTTER Jean Louis de
Né le 14 février 1910 à Anvers. XX^e siècle. Belge.
Sculpteur d'animaux, bustes, peintre.
Il fut élève de Jozué Dupon pour la sculpture et de Julien Creytens et de Eugen Van Mieghem pour la peinture. Il a exposé à Anvers, Bruxelles, Amsterdam et au Salon triennal de Gand en 1938. Il reçut le premier prix de l'académie royale d'Anvers.
Il a commencé à peindre en 1925 pour se consacrer à la sculpture dès 1931. On cite parmi ses œuvres : Monty (un éléphant), Le Penseur (un singe), des figures d'oiseaux et, outre les bustes d'enfants, ceux de son père et de son oncle, des poètes Louis de Schutter et Hesman de Schutter.

J. de Schutter (signature)

Ventes Publiques : Lokeren, 20 avr. 1985 : Maya, bronze patiné (H. 106) : BEF 360 000.

SCHUTTER Theodorus Cornelis
XVIII^e siècle. Actif vers 1760. Belge.
Dessinateur.
Le Musée de Bruxelles conserve de lui trois vues de villes.

SCHUTTER W.
XIX^e siècle. Actif à Gröningen vers 1828. Allemand.
Médailleur.

SCHUTTERLIN Jacob
XVII^e siècle. Actif à Strasbourg. Français.
Ébéniste.
Il a charpenté l'étage supérieur de l'hôtel de ville de Wiesbaden. Le musée de cette ville possède plusieurs de ses œuvres.

SCHÜTZ. Voir aussi SCHÜZ

SCHÜTZ
XIX^e siècle. Allemand.
Lithographe.
Il était actif à Duren vers 1832.

SCHÜTZ Adolph Johann
Né le 24 juin 1796 à Dresde. XIX^e siècle. Travailla à Dresde. Allemand.
Peintre de portraits.
Élève de l'Académie de Dresde avec Toscani et J. D. Schubert.

SCHUTZ Anton Joseph Friedrich
Né le 19 avril 1894 à Berndorf (Rhénanie). XX^e siècle. Allemand.
Graveur.
Il fut élève de l'académie des beaux-arts de Munich, sous la direction de Hermann Groeber et Peter Halm. Il fut membre de la Fédération américaine des arts.
Musées : Chicago – Londres (British Mus.) – New York – Paris (BN) – Washington D. C.

SCHÜTZ C.
XIX^e siècle. Actif dans la première moitié du XIX^e siècle. Allemand.
Miniaturiste.

SCHUTZ Charles ou **Schytz**
XVIIIᵉ siècle. Actif en 1775. Allemand.
Peintre et graveur.
Cité par Ris-Paquot. Voir SCHÜTZ Karl.

SCHUTZ Charles Nicolas
Né à Arschivilier. XXᵉ siècle. Français.
Graveur.
Il fut élève de Tony Robert-Fleury et Georges Profit. Il fut membre sociétaire du Salon des Artistes Français à partir de 1905, où il exposa dès 1889. Il reçut une mention honorable en 1889, une médaille de troisième classe en 1905, d'argent en 1921.

SCHUTZ Christian Georg I, II, III, Franz, Heinrich Joseph ou **Schütz**. Voir **SCHÜZ**

SCHUTZ Edda
Née en 1932 à Mulhouse (Haut-Rhin). XXᵉ siècle. Française.
Peintre de natures mortes, fleurs, fruits.
Elle expose à Paris aux Salons des Artistes Français, dont elle est membre sociétaire depuis 1976, des Artistes Indépendants, dont elle est membre sociétaire depuis 1980, ainsi que dans des expositions collectives régionales, obtenant des distinctions diverses. Elle présente également ses peintures dans des galeries privées de Mulhouse, Paris, et aussi Bâle, Genève, Rome, New York, Dallas, Tokyo.
Ses bouquets de fleurs, ses assemblages de fruits, sont peints avec attention et minutie.

SCHÜTZ Franz. Voir **SCHÜZ**

SCHÜTZ G. F.
Originaire d'Altona. XIXᵉ siècle. Actif vers 1820 à Heidelberg. Allemand.
Peintre de portraits.

SCHÜTZ Georg
Originaire de Wessobrunn. XVIIᵉ siècle. Allemand.
Sculpteur.
A travaillé à Munich.

SCHÜTZ Heinrich
Né le 3 mars 1875 à Offenbach-sur-le-Main. XXᵉ siècle. Allemand.
Peintre de compositions animées, animaux.
Il vécut et travailla à Munich.
MUSÉES : MUNICH (min. de l'Agriculture) : *Paysan laboureur*.
VENTES PUBLIQUES : BERNE, 6 mai 1983 : *Le Départ pour les champs* 1919, h/cart. (50x70) : **CHF 3 200**.

SCHÜTZ Heinrich Joseph. Voir **SCHÜZ**

SCHÜTZ Hermann
Né en 1807 à Buckebourg. Mort le 12 avril 1869 à Munich. XIXᵉ siècle. Allemand.
Graveur de reproductions.
Élève de C. A. Schwerdgeburth et de S. Amsler. Ami du poète von Platen et de M. von Schwiad.

SCHÜTZ Joannes ou **Jan** ou **Johan Frederick**
Né le 2 décembre 1817. Mort le 27 février 1888 à Middelburg. XIXᵉ siècle. Hollandais.
Peintre de paysages, marines.
Il était le père de Willem Joannes. Il fut élève et plus tard professeur à l'École de dessin de Middelburg.
MUSÉES : LA HAYE : *La Côte à Flessingue*.
VENTES PUBLIQUES : LONDRES, 4 mai 1973 : *Bateaux en mer* : **GNS 1 700** – AMSTERDAM, 22 oct. 1974 : *Bateaux par grosse mer* 1882 : **NLG 7 200** – LONDRES, 24 nov. 1976 : *Voiliers par mer calme* 1874, h/t (67,5x103,5) : **GBP 1 800** – LONDRES, 4 mai 1977 : *Voiliers par mer calme* 1875, h/t (69x104) : **GBP 2 100** – LONDRES, 3 juin 1983 : *Le Naufrage* 1846, h/t (51,4x71,1) : **GBP 1 800** – BRUXELLES, 30 oct. 1985 : *Marine* 1873, h/t (68x102) : **BEF 200 000** – STOCKHOLM, 16 mai 1990 : *Marine avec des vaisseaux à voiles* 1874, h/t (62x99) : **SEK 16 000** – AMSTERDAM, 30 oct. 1991 : *Marins près d'une barque sur une plage* 1861, h/pan. (15,5x24,5) : **NLG 2 990** – AMSTERDAM, 18 fév. 1992 : *Pêcheurs sur une plage* 1887, h/pan. (16x12,5) : **NLG 1 840** – AMSTERDAM, 24 sep. 1992 : *Bateau toutes voiles dehors par temps calme* 1867, h/pan. (26,5x31,5) : **NLG 6 325** – AMSTERDAM, 19 oct. 1993 : *Voiliers dans l'estuaire d'un fleuve*, h/pan. (18,5x24,5) : **NLG 1 840** – AMSTERDAM, 11 avr.

1995 : *Navigation dans un estuaire*, h/pan. (44x60) : **NLG 13 570** – AMSTERDAM, 18 juin 1996 : *Barques de pêche affalant leurs voiles par temps calme*, h/t (48,5x73) : **NLG 2 530** – LONDRES, 30 mai 1996 : *Temps calme* 1880, h/t (69x105) : **GBP 13 800** – AMSTERDAM, 5 nov. 1996 : *Radeau de fortune* 1857, h/t (71x89) : **NLG 5 900**.

SCHÜTZ Johann
XVIIIᵉ siècle. Allemand.
Stucateur.
Il acheva son apprentissage à l'atelier de Dom. Zimmermann à Landsberg. Il a travaillé comme stucateur à l'église catholique d'Urlau.

SCHÜTZ Johann Georg ou **Schüz**
Né en 1755 à Francfort. Mort en 1813. XVIIIᵉ-XIXᵉ siècles. Allemand.
Peintre d'histoire, sujets mythologiques, scènes de genre, paysages, graveur.
Son père Christian Georg Schütz fut son premier professeur, puis il entra à l'Académie de Düsseldorf. Il fit le voyage de Rome.
MUSÉES : FRANCFORT-SUR-LE-MAIN (Mus. d'Hist.) : *Bombardement nocturne de Mayence* – GRAZ : *Vénus et Adonis* – LEMBERG : *Sacrifice d'Iphigénie* – WEIMAR : *Le château de Tiefurt près de Weimar*.
VENTES PUBLIQUES : PARIS, 22 déc. 1948 : *Scènes de rivière*, deux pendants : **FRF 59 100** – PARIS, 24 déc. 1948 : *Scènes de montagne*, deux pendants : **FRF 30 600** ; *Paysage rhénan* : **FRF 11 100** – PARIS, 8 avr. 1949 : *Vue des bords du Rhin* : **FRF 9 500** – PARIS, 16 juin 1950 : *Paysans dans la campagne*, deux pendants : **FRF 11 000** – PARIS, 15 juin 1951 : *Paysans au bord d'une rivière* : **FRF 38 000** – PARIS, 27 juin 1951 : *Les contrebandiers* : **FRF 19 000** – PARIS, 7 déc. 1951 : *Le matin* ; *Le soir*, deux pendants : **FRF 70 000** – VIENNE, 16 mars 1976 : *Bergers dans un paysage fluvial*, h/pan. (29,5x36,8) : **ATS 80 000** – LYON, 6 déc. 1983 : *Paysage avec bord de rivière*, h/bois (41x55) : **FRF 63 000** – MONACO, 17 juin 1989 : *Paysages de la vallée du Rhin* 1764, h/pan., une paire (chaque 32,5x42) : **FRF 177 600** – MONACO, 5-6 déc. 1991 : *Paysage rhénan*, h/t (21,5x29) : **FRF 27 750** – PARIS, 11 déc. 1991 : *Bord du Rhin*, h/t (38x47) : **FRF 38 000** – MONACO, 18-19 juin 1992 : *Paysage fluvial avec un château*, h/t (23x30) : **FRF 19 980** – MONACO, 19 juin 1994 : *Paysage de bord de rivière*, h/t (40x54) : **FRF 27 750** – PARIS, 22 oct. 1997 : *Paysage fluvial au moulin*, t. (39x52,5) : **FRF 27 000**.

SCHÜTZ Johannes
XVIIᵉ-XVIIIᵉ siècles. Actif à la fin du XVIIᵉ et du début du XVIIIᵉ siècle. Allemand.
Peintre faïencier.
Il travailla de 1699 à 1723 à la fabrique de Hanau.

SCHÜTZ Joseph
XIXᵉ siècle. Actif à Vienne. Autrichien.
Dessinateur et graveur.

SCHÜTZ Julia
Née le 7 novembre 1859 à Budapest. XIXᵉ siècle. Active à Budapest. Hongroise.
Paysagiste.

SCHÜTZ Karl ou **Schytz**
Né le 2 novembre 1745 à Laibach. Mort le 14 mars 1800 à Vienne. XVIIIᵉ siècle. Autrichien.
Dessinateur, graveur et architecte.
Il grava des paysages et des scènes militaires. Il a illustré des scènes de l'*Iliade* et les *Nouvelles tragi-comiques* de Scarron.

SCHÜTZ Karl Balthasar Ernst
Né en 1808 à Heilbronn (Bade-Wurtemberg). XIXᵉ siècle. Allemand.
Peintre de portraits et de genre.

SCHÜTZ Mathias ou **Schiz**
Né vers 1610 à Furstenfeldbruck. Mort en 1683. XVIIᵉ siècle. Allemand.
Sculpteur.
Il fut en 1640 maître à Munich. Le Musée national bavarois conserve plusieurs éléments décoratifs que cet artiste destinait aux chambres papales de la Résidence.

SCHÜTZ Nikolas
XVIIᵉ siècle. Actif à Kiel vers 1692. Allemand.
Dessinateur de portraits.

SCHÜTZ Nikolaus ou Schyz
Originaire de Wessobrunn. Mort le 13 décembre 1785 à Landsberg. XVIIIe siècle. Allemand.
Stucateur et architecte.
Il a dirigé en 1719 la décoration de la salle des fêtes de l'abbaye de Nersheim.

SCHÜTZ Oskar
Né le 12 janvier 1842 à Leipzig. Mort le 15 mars 1916 à Dresde. XIXe-XXe siècles. Allemand.
Peintre.

SCHÜTZ Sebastian. Voir l'article SCHYZ

SCHÜTZ Tobias
Né en Bohême. Mort avant 1726. XVIIIe siècle. Actif à Olmutz. Autrichien.
Sculpteur.
Il se maria en 1723.

SCHÜTZ Willem Joannes
Né le 18 août 1854 à Middelburg. Mort en 1933. XIXe-XXe siècles. Allemand.
Peintre de marines, aquarelliste.
Fils et élève du peintre Joannes Schütz, il vécut et travailla à Middelburg.
Musées : HAARLEM (Mus. Franz Hals) – MIDDELBURG.
VENTES PUBLIQUES : LONDRES, 9 mai 1979 : *Paysage aux environs de Dordrecht,* h/t (43x79) : **GBP 2 000** – AMSTERDAM, 14 juin 1994 : *Voiliers au large de la côte,* h/t (30x50,5) : **NLG 2 070.**

SCHUTZBACH Erwin
Né en 1909 à Balingen. XXe siècle. Allemand.
Sculpteur, céramiste.
Il fit ses études à Munich, Cologne, puis fut élève d'Edwin Scharff à l'académie des beaux-arts de Cologne. Il poursuivit ses études au cours de voyages, en Italie, en France, notamment à Paris, où il reçut les conseils de Brancusi en 1951. Il est professeur à l'école des arts appliqués de Wiesbaden.
Il expose notamment à Fribourg-en-Brisgau, Cologne et Munich ; ainsi que dans divers groupements.
Il travaille le bois, le bronze et, depuis 1960, surtout la terre cuite. Ses objets aux formes rustiques proches de l'élémentarisme d'un Brancusi ou d'un Lipsi, rivalisent de patine avec les objets usuels ou rituels qui nous sont parvenus des hautes époques – on songe peut-être aux « chawans » japonais.
BIBLIOGR. : In : *Catalogue du Ier Salon des Galeries Pilotes,* Musée cantonal, Lausanne, 1953.

SCHÜTZE Albert
Né le 11 juillet 1827. Mort en 1908 à Berlin. XIXe-XXe siècles. Allemand.
Peintre de portraits et de genre.

SCHÜTZE August
Né le 14 avril 1805 à Hambourg. Mort en 1847 en Hongrie. XIXe siècle. Allemand.
Peintre de genre.
Il fut élève de F. Waldmuller.
VENTES PUBLIQUES : NEW YORK, 13 oct. 1993 : *Petite fille distribuant de l'herbe aux lapins ; Garçonnet jouant avec un écureuil* 1837, h/t, une paire (chaque 24,4x21) : **USD 13 800.**

SCHÜTZE Christoph. Voir SCHÜZ

SCHÜTZE Georg ou Schutze, dit Georgius ou Gregorius Aurifaber Pomeranus
Originaire de Poméranie. XVIe siècle. Actif dans la seconde moitié du XVIe siècle. Allemand.
Miniaturiste et orfèvre.
Il fut peintre du prince Jean Sigismond de Transylvanie et travailla à Karlsbourg, Bistritz et Fogaras.

SCHÜTZE Johann Christoph
Mort le 31 mai 1765 à Weissenfels. XVIIIe siècle. Allemand.
Peintre et architecte.
Il fut de 1719 à 1745 architecte des ducs de Saxe Weissenfels à Zerbst et travailla depuis 1720 au château de cette ville. Comme peintre il a fait les portraits d'*Aug. Lebrecht von Erlach,* de la princesse *Johanna Elisabeth de Anhalt,* d'*une dame,* de *Catherine II de Russie* et du tsar *Pierre III.*

SCHÜTZE Jost ou Joost ou Scheutze, Schult, Schütz, Schütze, Schytt, Skytt, Skytts
Mort en 1674. XVIIe siècle. Suédois.

Sculpteur de monuments.
De l'Amirauté à Stockholm, il a travaillé au tombeau de *Charles X* à l'église de Riddarholms en 1660 ainsi qu'au palais Rosenhane à Stockholm vers 1650.

SCHÜTZE Ludwig
Né vers 1807 à Dresde. Mort en 1872 à Gut Wiesa (Saxe). XIXe siècle. Allemand.
Graveur, dessinateur.
Il étudia avec J. Ph. Veit et A. Reindel. Il gravait au burin et sur acier.
VENTES PUBLIQUES : MUNICH, 10 déc. 1992 : *Bouquet d'arbres,* cr./pap. (42x34,4) : **DEM 2 825.**

SCHÜTZE Wilhelm
Né le 19 juillet 1840 à Kaufbeuren. Mort le 31 mai 1898 à Munich. XIXe siècle. Allemand.
Peintre de genre, graveur.
Il fut l'élève de Alex. Wagner. Il réalisa également des lithographies.
MUSÉES : CHEMNITZ : *Enfants avec des chats* – MUNICH (Pina.) : *Portrait d'enfant.*
VENTES PUBLIQUES : NEW YORK, 1899 : *Colin-maillard* : **FRF 1 250** – NEW YORK, 11-12 mars 1909 : *Aveugle* : **USD 400** – PARIS, 7-8 mars 1911 : *Chat à l'affût* : **FRF 270** – LONDRES, 15 fév. 1967 : *Secrets romantiques* : **GBP 320** – BERLIN, 30 sep. 1977 : *Enfants épluchant des pommes de terre,* h/t (52x61) : **DEM 7 000** – LONDRES, 18 jan. 1980 : *Enfant épluchant des légumes,* h/t (50,2x60,3) : **GBP 3 400** – NEW YORK, 27 mai 1982 : *Fillettes jouant à la maman* 1884, h/t (59x74) : **USD 24 000** – LONDRES, 21 juin 1985 : *Jeune fille à la fenêtre,* h/t (40x32) : **GBP 8 500** – LONDRES, 27 nov. 1987 : *Adorables chatons,* h/t (75x62) : **GBP 32 000** – MUNICH, 12 déc. 1990 : *Lendemain de concert pour les jeunes musiciens,* h/t (40x42) : **DEM 13 200** – NEW YORK, 29 oct. 1992 : *Fillettes soignant la patte d'un chat,* h/t (40,6x33,3) : **USD 25 300.**

SCHÜTZE Wilhelm Johann
Né en 1814 à Berlin. Mort en 1878. XIXe siècle. Allemand.
Peintre de genre, portraits, fresquiste.
Il fut élève de Aug. von Kloeber et devint professeur à l'École des Beaux-Arts de l'Académie de Berlin. Il collabora avec Carl Eggers à l'exécution des fresques conçues par Schinkel dans le vestibule du Vieux Musée.

SCHÜTZE POMERANUS Georgius. Voir SCHÜTZE Georg

SCHÜTZE-SCHUR Ilse
Née le 21 août 1868 à Berlin-Charlottenbourg. Morte en 1923. XIXe-XXe siècles. Allemande.
Peintre, graveur.
Femme du poète Ernst Schur, elle illustra des livres pour enfants dont son mari était l'auteur. Elle fut aussi critique d'art.

SCHÜTZENBERGER Louis Frédéric
Né le 8 septembre 1825 à Strasbourg (Bas-Rhin). Mort le 17 avril 1903 à Strasbourg. XIXe siècle. Français.
Peintre d'histoire, compositions religieuses, sujets allégoriques, scènes de genre, nus, portraits.
Il fut élève de Charles Gleyre et de Paul Delaroche à l'École des Beaux-Arts de Paris, dès 1843. Il figura au Salon de Paris à partir de 1850, obtenant une médaille de troisième classe en 1851, une médaille de deuxième classe en 1861, un rappel de médaille en 1863. Il fut fait chevalier de la Légion d'honneur en 1870.
MUSÉES : ARRAS : *Enlèvement d'Europe* – LUXEMBOURG : *Centaures chassant un sanglier* – MULHOUSE : *Souvenir d'Italie* – *Le soir* – *Entrevue de César et d'Arioviste en Alsace* – *L'exode, famille alsacienne quittant son pays* – STRASBOURG : *Vieillard lisant* – *Chasseur os de chasse* – *Esclaves romains* – *Portrait de Mme Weber-Schlumberger* – *Jeune fille au bain* – *Le père de l'artiste* – *L'épouse de l'artiste* – *Chasseurs* – *Deux nus* – VALENCE : *Les vierges folles.*
VENTES PUBLIQUES : PARIS, 1900 : *Femme drapée,* étude : **FRF 23** – PARIS, 21 mai 1904 : *Mariata* : **FRF 145** – NEW YORK, 5 mars 1981 : *Couple dans le jardin,* h/t (131x98) : **USD 4 200** – NEW YORK, 23 mai 1985 : *La cueillette de fleurs,* h/t (131x98) : **USD 4 000** – PARIS, 30 nov. 1987 : *Suzanne et les vieillards,* h/cart. (27x22) : **FRF 2 200.**

SCHÜTZENBERGER Paul René
Né le 29 juillet 1860 à Mulhouse (Haut-Rhin). Mort le 31 décembre 1916 à Paris. XIXe-XXe siècles. Français.
Peintre de genre et de paysages.

Élève de J. P. Laurens. Figura au Salon des Artistes Français ; mention honorable en 1897, mention honorable en 1900 (Exposition Universelle), au Salon des Indépendants depuis 1902 et à la Nationale des Beaux-Arts depuis 1910. Le Musée de Soissons conserve de lui *Liseuse à la fenêtre*, exposé au Salon de 1891.
VENTES PUBLIQUES : PARIS, 29 juin 1942 : *Femme nue* 1914 : FRF 450 – PARIS, 5 fév. 1951 : *Nu debout* : FRF 450 – HONFLEUR, 17 juil. 1983 : *Jeune femme nue au tulle* 1906, h/t (81,5x54,5) : FRF 10 500.

SCHÜTZERCRANTZ Adolph Ulric
Né le 25 mars 1802 à Stockholm. Mort le 9 octobre 1854 à Stockholm. XIXᵉ siècle. Suédois.
Officier, dessinateur, lithographe et peintre.
Le Musée National de Stockholm garde plusieurs dessins de lui.

SCHUUR Theodor Cornelisz. Voir SCHUER

SCHUURMANN
XVIIᵉ siècle. Hollandais.
Peintre de portraits.

SCHUYCK. Voir SCHAYCK

SCHUYFF Peter
Né en 1958. XXᵉ siècle. Suisse.
Peintre, aquarelliste. Abstrait.
Il montre ses œuvres dans des expositions personnelles : 1990 galerie Gilbert Brownstone à Paris ; 1992 Art&Public à Genève. Abstrait, il travaille sur le rythme, établi notamment par le relief de la toile et l'alternance de bandes.
BIBLIOGR. : Keith Donovan : *Peter Schuyff – Watercolors*, Art Studio, Milan, 1992.
VENTES PUBLIQUES : PARIS, 15 juin 1988 : *Sans titre* 1988, acryl./t. (187,5x187,5) : FRF 75 000 – NEW YORK, 10 Nov. 1988 : *Sans titre* 1984, acryl./t. (228,8x168) : USD 15 400 – NEW YORK, 4 mai 1989 : *Sans titre* 1985, acryl./tissu (228,6x168,3) : USD 33 000 – NEW YORK, 5 oct. 1989 : *Sans titre* 1984, acryl./t. (167,7x117) : USD 23 100 – NEW YORK, 23 fév. 1990 : *Sans titre* 1986, acryl./tissu (190,5x190,5) : USD 17 600 – NEW YORK, 27 fév. 1990 : *Sans titre* 1984, acryl./tissu (228,6x167,6) : USD 23 100 – AMSTERDAM, 22 mai 1990 : *Composition avec des lèvres* 1983, cr. et aquar./pap. (76x56,5) : NLG 3 220 – NEW YORK, 5 oct. 1990 : *Le monde d'un homme jaune* 1984, h/pan., diptyque (228,9x335,9) : USD 12 100 – NEW YORK, 13 fév. 1991 : *Sans titre* 1987, acryl./tissu (30,5x30,8) : USD 1 320 – NEW YORK, 7 mai 1991 : *Sans titre* 1984, acryl./t. (167,8x117,2) : USD 4 950 – NEW YORK, 3 oct. 1991 : *Sans titre* 1985, acryl./tissu (304,8x304,8) : USD 8 800 – NEW YORK, 13 nov. 1991 : *Tonalité dominante* 1985, acryl./tissu (305,2x304,6) : USD 7 700 – NEW YORK, 8 oct. 1992 : *Sans titre* 1991, acryl./t. (243,9x167,7) : USD 5 500 – NEW YORK, 22 fév. 1993 : *Sans titre* 1986, h/t (190,5x190,5) : USD 3 080 – NEW YORK, 7 mai 1993 : *Sans titre* 1985, acryl./tissu (229,3x153,6) : USD 4 600 – NEW YORK, 11 nov. 1993 : *Sans titre* 1987, h/t (190,5x190,5) : USD 6 325 – NEW YORK, 3 mai 1995 : *Wilma* 1984, acryl./t. (243,8x167,6) : USD 6 325 – NEW YORK, 10 oct. 1996 : *Sans titre* 1989, acryl. avec traces fus./t. (190,5x63,5) : USD 2 875 – PARIS, 14 avr. 1997 : *Composition rouge et bleue*, acryl./t. (184x88,5) : FRF 16 000.

SCHUYL F.
XVIIᵉ siècle. Hollandais.
Peintre et aquafortiste.
Peut-être est-il le même que le botaniste et médecin professeur Florentin Schuyl à Leyde (1619-1669). On cite son estampe : *La mort et le nourrisson*.

SCHUYL VAN DER DOES Cecile Dorothea. Voir NAHUYS

SCHUYLENBERGH André Van
Né en 1952. XXᵉ siècle. Belge.
Peintre, peintre à la gouache.
VENTES PUBLIQUES : LUCERNE, 24 nov. 1990 : *Couple* 1986, gche/pap. (67x49) : CHF 1 600 – LUCERNE, 15 mai 1993 : *Mouvement* 1986, acryl./t. (90x70) : CHF 4 000.

SCHUYLENBURCH Maria Machteld Van, appelée aussi Lennep ou Van Sypesteyn
Née en 1724. Morte en 1774. XVIIIᵉ siècle. Hollandaise.
Miniaturiste.
Elle se remaria avec Daniel Van Lennep. On cite d'elle *Guillaume IV d'Orange-Nassau*, miniature conservée à Amsterdam.

SCHUYLENBURGH Hendrik Van
Mort en 1689 à Middelbourg. XVIIᵉ siècle. Hollandais.

Peintre.
En 1642, dans la Gilde de Middelbourg. On cite de lui : *Bureau central de la Cie des Indes orientales hollandaises à Hugh, Bengale* et *Plantation au Bengale*, œuvres conservées à Amsterdam.

SCHÜZ. Voir aussi SCHÜTZ

SCHÜZ Christian Georg I, l'Aîné ou Schütz
Né le 27 septembre 1718 à Flörsheim. Mort en 1791, enterré à Francfort-sur-le-Main le 6 décembre. XVIIIᵉ siècle. Allemand.
Peintre de genre, paysages animés.
En 1731, il vint étudier à Francfort chez Hugo Schlegel. Il fut aussi l'élève d'Apiani. Les figures de ses paysages ainsi que les animaux ont été peints par W. F. Hirt et plus tard par Pforr. Il était le père de Franz, Heinrich Joseph et Philippine Marie Schüz ou Schütz.

Schüz, Schüz (signatures)

MUSÉES : ASCHAFFENBOURG : quatre vues de Mayence – *Le Main à Hochheim* – *Le Rhin à Mayence* – trois paysages avec ruines – BERNE : *Paysage avec vaches passant un pont* – *Le Staubbach et la Jungfrau* – *Les glaciers de Grindelwald* – BUDAPEST : *Paysage* – COBLENCE : *Fuite en Égypte* – DARMSTADT : *Rivière* – *Paysage avec troupeau* – *Intérieur d'église* – DESSAU : trois paysages du Rhin – *Vue de Francfort et de Sachsenhausen* – *Pont du Main à Francfort* – FRANCFORT-SUR-LE-MAIN (Stadel) : deux paysages du Rhin – *Coin de forêt près d'Oberrad* – *Vue d'Aschaffenbourg* – *Château de Schönbusch près d'Aschaffenbourg* – deux paysages avec ruines – *Un paysage avec animaux* – *Paysage de montagne avec des vaches* – *Intérieur de l'église Notre-Dame* – *Le Römerberg* – *Le pont aux diables* – *Pâturage* – *La grand-route* – *La plage* – *Le Liebfrauenberg* – *Corps de garde à Francfort* – GENÈVE (Ariana) : *Vue d'une localité sur les bords du Rhin* – GRAZ : *Vénus et Adonis* – HEIDELBERG : *Paysage de rivière* – KASSEL : *Une partie de la nouvelle ville basse de Kassel dans la seconde moitié du XVIIIᵉ siècle* – *Paysage de rivière avec ville au fond* – *Paysage avec moulin au bord de l'eau* – MAYENCE : deux paysages près du Main – *Ruines italiennes*, trois fois – MUNICH : *Vue du Rhin près de Mayence* – *Vue de Mayence prise de l'est* – *Vue de Weisenau, près de Mayence* – OSLO : deux paysages rhénans – SPIRE : *Vue d'Oppenheim* – *La tour au sel* – STUTTGART : deux petits paysages.
VENTES PUBLIQUES : PARIS, 15 déc. 1922 : *Le Moulin à eau* ; *Le Petit Hameau*, les deux : FRF 580 – PARIS, 28-29 nov. 1923 : *Le Jet d'eau* ; *La Promenade sur la terrasse*, les deux : FRF 2 500 – PARIS, 19 mars 1924 : *Mariniers débarquant leurs marchandises* ; *Villageois apportant leurs produits à l'embarquement*, les deux : FRF 4 200 – PARIS, 7-8 nov. 1928 : *Bord de rivière avec village et personnages* : FRF 2 500 – PARIS, 14 déc. 1935 : *La Cour d'un palais* : FRF 650 – PARIS, 23 déc. 1936 : *La Ferme au bord de la rivière* ; *La Cascade*, les deux : FRF 1 900 – PARIS, 26 jan. 1944 : *Paysages*, deux pendants : FRF 23 500 – PARIS, 3 avr. 1950 : *La Cascade* : FRF 5 200 – PARIS, 27 avr. 1950 : *Paysage de montagne* ; *Bord de rivière* deux pendants : FRF 70 000 – PARIS, 2 mars 1951 : *Panorama de Suisse* 1774 : GBP 73 – PARIS, 30 avr. 1951 : *Ville sur le Danube* 1754 : FRF 37 000 – LONDRES, 29 mai 1959 : *Vue d'une vallée* : GBP 609 – LUCERNE, 21-27 nov. 1961 : *Passage de la Moselle* : CHF 7 200 – COLOGNE, 21 oct. 1966 : *Bords du Rhin* : DEM 12 000 – LONDRES, 29 juil. 1970 : *Paysages fluviaux*, deux peint./métal : GBP 1 750 – MUNICH, 10 nov. 1971 : *Paysage montagneux* : DEM 17 200 – LONDRES, 6 déc. 1972 : *Paysages romantiques*, deux gches : GNS 1 000 – HEIDELBERG, 8 fév. 1974 : *Paysage fluvial* : DEM 10 500 – PARIS, 25 fév. 1976 : *Paysage animé*, h/pan. (25,5x32,5) : FRF 23 000 – COPENHAGUE, 7 déc. 1976 : *Paysage au pont*, h/pan. (22x30,5) : DKK 22 000 – VIENNE, 15 mars 1977 : *Autoportrait*, h/t (92x76) : ATS 60 000 – COLOGNE, 1ᵉʳ juin 1978 : *Bords du Main*, h/pan. (34x48,5) : DEM 17 000 – HEIDELBERG, 12 oct 1979 : *Paysage rhénan vers 1783*, eau-forte (24,5x32) : DEM 2 000 – LONDRES, 7 févr 1979 : *Chasseurs dans un paysage fantastique des bords du Rhin*, h/pan. (30x36) : GBP 4 200 – VIENNE, 15 sep. 1981 : *Un village en hiver*, h/t (23x50) : ATS 160 000 – COLOGNE, 22 nov. 1984 : *Scène de bord de rivière,*

h/pan. (34x45) : **DEM 24 000** – Paris, 16 oct. 1985 : *Vues de la vallée du Rhin*, h/pan., formant pendants (39x55) : **FRF 220 000** – Londres, 2 juil. 1986 : *Paysage des bords du Rhin 1767*, h/cuivre (43x56) : **GBP 21 000** – Paris, 21 déc. 1987 : *Paysage au bord du Rhin*, h/t (38x47) : **FRF 40 000** – New York, 15 jan. 1988 : *Gardien de troupeau avec des vaches près d'une mare dans une clairière 1785*, h/cuivre (42,5x54,6) : **USD 6 600** – Paris, 16 mars 1988 : *Paysage avec paysans et troupeau près de ruines romaines*, h/t (213x206) : **FRF 400 000** – Morlaix, 15 août 1988 : *Le torrent*, h/t (40x52) : **FRF 57 500** – New York, 21 oct. 1988 : *Le Christ guérissant le paralytique à Bathesda*, h/pan. (31x45,5) : **USD 2 475** – New York, 12 jan. 1989 : *Vaste paysage fluvial*, h/t (23,5x35) : **USD 9 350** – New York, 7 avr. 1989 : *Vaste paysage fluvial*, h/pan. (25x35) : **USD 3 575** – Paris, 11 déc. 1989 : *Paysages de la vallée du Rhin*, paire de pan. de chêne (23,5x34) : **FRF 200 000** – Lyon, 21 mars 1990 : *Vallée de Chamonix*, h/t (42x58) : **FRF 59 000** – Londres, 11 avr. 1990 : *Paysage rhénan*, h/pan. (19,5x25,2) : **GBP 19 800** – Cologne, 29 juin 1990 : *Paysage fluvial romantique et animé*, h/t (80x100) : **DEM 7 500** – Londres, 20 juil. 1990 : *Paysage rhénan avec des paysans sur un sentier rocheux montant à une chapelle*, h/pan. (25,7x32,5) : **GBP 12 100** – New York, 10 oct. 1991 : *Vaste paysage rhénan avec un château sur un promontoire et le village dans la vallée avec des paysans*, h/t (28,6x38,7) : **USD 19 800** – Paris, 15 avr. 1992 : *Paysage d'hiver*, h/t (71x115) : **FRF 71 000** – Munich, 25 juin 1992 : *Paysages rhénans idéalisés*, h/cuivre, une paire (chaque 18x21,5) : **DEM 45 200** – Paris, 22 juin 1992 : *Vue de la vallée du Rhin*, h/t (38x57) : **FRF 90 000** – Londres, 8 juil. 1992 : *Paysages rhénans*, h/pan., une paire (chaque 20,5x29) : **GBP 18 700** – Amsterdam, 10 nov. 1992 : *Paysage rhénan avec une barque amarrée à un quai et une ville à distance au crépuscule 1785*, h/pan. (26,5x36,7) : **NLG 44 850** – Londres, 9 déc. 1992 : *Paysage à la tombée de la nuit avec des personnages se reposant près d'une maison 1787*, h/t (66x111) : **GBP 13 200** – Paris, 15 déc. 1992 : *Les Bords du Rhin*, h/t, une paire (31x39,5) : **FRF 80 000** – New York, 14 jan. 1993 : *Vaste paysage rhénan avec des voyageurs sur un chemin montant vers un château 1775*, h/cuivre (47,8x60,6) : **USD 60 500** – Londres, 21 avr. 1993 : *Paysage fluvial avec des personnages sur la berge près de maisons 1748*, h/t (40,8x56,5) : **GBP 9 200** – Londres, 6 juil. 1994 : *Engagement de cavalerie dans un paysage rhénan*, h/pan. (61,2x98,4) : **GBP 23 000** – Amsterdam, 15 nov. 1995 : *Capriccio d'un paysage rhénan avec une ville au bord du fleuve et des marchands déchargeant des péniches*, craie noire et lav. (15,2x22,3) : **NLG 1 180** – Paris, 26 mars 1996 : *Vue d'un village allemand au bord du rhin*, h/t (115,5x144) : **FRF 115 000** – Londres, 17 avr. 1996 : *Village incendié la nuit*, h/pan., une paire (chaque 39x50,8) : **GBP 4 830** – Londres, 11 déc. 1996 : *Paysage rhénan ; Capriccio*, h/pan., une paire (25,5x32) : **GBP 21 850** – Londres, 16 avr. 1997 : *Bateaux et personnages dans un paysage fluvial rhénan*, h/pan. (19,5x25,5) : **GBP 8 050**.

SCHÜZ Christian Georg II ou Schütz

Né en 1755 ou 1758 à Flörsheim. Mort le 10 avril 1823 à Francfort. XVIII*e*-XIX*e* siècles. Allemand.

Peintre de paysages, aquarelliste, graveur.

Il fut neveu et élève de Christian Georg Schüz l'Aîné.

Copia d'abord les œuvres de son oncle, puis s'adonna à la peinture des bords du Rhin, principalement à l'aquarelle. Devenu conservateur du Musée de Francfort, vers 1810, il abusa de ses fonctions pour vendre frauduleusement un ouvrage attribué à Holbein. L'établissement artistique put, dans la suite, rentrer en possession du tableau volé.

Musées : Darmstadt : *Paysage – Temple en ruines* – Francfort-sur-le-Main (Stadel) : *Vue de Francfort en dessous de Sachsenhausen – La Lorelei au coucher du soleil – La Lorelei dans la brume du matin – Le rocher de Baudouin – Région de Meissner – Francfort vu du Muhlberg – Le Rhin près de Braubach* – Kassel : deux paysages rhénans – Mayence : une aquarelle – Munster : deux scènes de marché – Wiesbaden : *Vue de Francfort – Vue de Mayence*.

Ventes Publiques : Cologne, 11 nov. 1964 : *Vue de Mayence* : **DEM 4 500** – Londres, 5 mars 1969 : *Vue de la vallée du Rhin* : **GBP 800** – Londres, 6 déc. 1972 : *Paysages*, deux pendants : **GBP 6 500** – Vienne, 12 mars 1974 : *Paysage fluvial* : **ATS 50 000** – New York, 19 jan. 1984 : *Paysage fluvial montagneux animé de personnages*, h/pan. (21,5x30,5) : **USD 4 500** – Munich, 14 mai 1986 : *Cavalier et voyageurs dans un paysage fluvial*, h/t (56,5x88) : **DEM 16 000** – Cologne, 15 oct. 1988 : *Paysage animé avec une église en ruines au bord d'un lac et des montagnes à l'arrière-plan*, h/t (52x72) : **DEM 5 500** – Versailles, 19 mars

1989 : *Paysage fluvial animé*, h/t (35x43) : **FRF 28 000** – Paris, 25 avr. 1990 : *Pêcheurs au bord d'une rivière*, h/t (24x31,5) : **FRF 18 000** – Stockholm, 19 mai 1992 : *Paysage animé avec un moulin à vent*, h/pan. (25x34,5) : **SEK 25 500** – Londres, 11 déc. 1992 : *Moulin à vent dans un vaste paysage avec des paysans au bord d'une rivière*, h/pan. (24,8x34,6) : **GBP 2 530** – Londres, 26 oct. 1994 : *Église dans les faubourgs d'une ville*, h/pan. (21,5x28,5) : **GBP 5 750** – Londres, 11 oct. 1995 : *Paysage fluvial animé*, h/pan. (30,5x39,5) : **GBP 9 200** – Paris, 17 juin 1997 : *Vue panoramique de la vallée du Rhin*, t. (124,5x163) : **FRF 175 000**.

SCHÜZ Christian Georg III ou Schütz

Né le 16 avril 1803 à Francfort-sur-le-Main. Mort en mai 1821. XIX*e* siècle. Allemand.

Peintre.

Il était certainement parent, peut-être fils de Christian Georg Schüz II et fut son élève.

SCHÜZ Christoph ou Schütze

Mort vers 1726. XVIII*e* siècle. Actif à Leipzig. Allemand.

Peintre de portraits.

SCHÜZ Franz ou Schütz

Né le 16 décembre 1751 à Francfort. Mort le 14 mai 1781 à Sacconnex. XVIII*e* siècle. Allemand.

Peintre de paysages animés, paysages, graveur.

Son père Christian Georg Schüz l'ancien fut son professeur. Il peignit de nombreuses vues de Suisse. Plus tard, un voyage dans le Milanais eut sur son talent une influence favorable. La tradition le représente comme un joyeux compagnon grand amateur de musique et de bon vin.

Musées : Berne : trois paysages imaginaires – *Église au bord d'un ruisseau – Moulin à vent* – Graz : *Paysage de haute montagne avec ruisseau*.

Ventes Publiques : New York, 7 juin 1978 : *Paysage de Suisse*, h/pan. (26x40) : **USD 3 600** – Zurich, 2 nov 1979 : *Pêcheurs au bord d'un torrent de montagne*, h/cuivre (59x43) : **CHF 15 000** – Copenhague, 22 avr. 1982 : *Paysages fluviaux animés de personnages*, h/pan., une paire (36x48) : **DKK 130 000** – Stockholm, 31 oct. 1984 : *Paysage fluvial animé de personnages*, h/pan. (46x72) : **SEK 110 000** – Munich, 23 oct. 1985 : *paysages du Rhin*, h/t, une paire (36x47,5) : **DEM 85 000** – Amsterdam, 13 nov. 1995 : *Voyageurs traversant un pont près d'une cascade 1775*, h/t (90,7x107,5) : **NLG 10 350**.

SCHÜZ Friedrich ou Schütz

Né le 17 juillet 1874 à Düsseldorf. Mort en 1954 à Tubingen. XIX*e*-XX*e* siècles. Allemand.

Peintre, graveur.

Frère de Hans et fils de Theodor Schüz, il fut l'élève de Heinrich Lauenstein, Peter J. Janssen et Karl F. E. von Gebhardt.

Musées : Düsseldorf – Haigenloch (Schütz Mus.).

Ventes Publiques : Hambourg, 14 juin 1980 : *Paysage*, h/cart. (70x98) : **DEM 4 000**.

SCHÜZ Hans

Né le 21 février 1883 à Düsseldorf. Mort le 3 janvier 1922 à Stuttgart. XX*e* siècle. Allemand.

Peintre de compositions religieuses, graveur.

Fils de Theodor et frère de Friedrich Schüz, il étudia à Düsseldorf avec Peter J. T. Janssen, à Karlsruhe avec Ludwig Schmid-Reutte et Walter Conz, et à Munich avec Carl von Marr et Ludwig von Loefftz.

Musées : Düsseldorf : *Fuite en Égypte* – Wuppertal : *Noces de Cana*.

SCHÜZ Heinrich Joseph ou Schütz

Né le 17 septembre 1760 à Francfort-sur-le-Main. Mort le 2 juillet 1822 à Francfort-sur-le-Main. XVIII*e*-XIX*e* siècles. Allemand.

Dessinateur et graveur à l'aquatinte.

Il était le fils de Christ. Georg Schüz I. Il fut élève de J. G. Prestel.

SCHÜZ Johann Georg. Voir SCHÜTZ

SCHÜZ Josef

XVIII*e* siècle. Actif vers 1758. Allemand.

Peintre.

L'église de Hohendilching possède deux tableaux de cet artiste : *Joseph et l'Enfant Jésus* et *Anne enseigne la petite Marie*.

SCHÜZ Joseph Antoni

Né en 1746 à Neresheim. XVIII*e* siècle. Allemand.

Peintre.

Il étudia à Vienne et travailla à Munich. L'église Saint-Pierre et

Saint-Paul d'Altenhohenau conserve de cet artiste : *Pierre et Paul, Sainte Anne et sainte Marie, Saint Xavier et saint Dominique.*

SCHÜZ Philippine Marie
Née en 1767. Morte en 1797. XVIIIe siècle. Allemande.
Peintre.
Elle était la fille de Christian Georg Schüz I.
VENTES PUBLIQUES : VIENNE, 16 mai 1984 : *Bords du Rhin animés de personnages,* h/t (24,2x31,5) : **ATS 60 000.**

SCHÜZ Theodor
Né le 26 mars 1830 à Thumlingen. Mort le 17 juin 1900 à Düsseldorf. XIX[e] siècle. Allemand.
Peintre de genre, portraits, paysages, illustrateur.
Il fut élève de Rustige, de Neher et de Steinkopf à l'École des Beaux-Arts de Stuttgart, puis de Piloty à Munich. Il se fixa à Düsseldorf en 1860.
MUSÉES : DÜSSELDORF : *Promenade à Pâques* – FRANCFORT-SUR-LE-MAIN (Stadel) : *Paysage* – STUTTGART : *Prière de midi pendant la moisson* – *Auditeurs de sermon devant l'église* – ULM : *Prière du soir.*
VENTES PUBLIQUES : STUTTGART, 6 mars 1981 : *Couple dans le jardin,* h/t (131x98) : **DEM 4 200** – PARIS, 12 déc. 1984 : *La moisson,* h/t (24,5x37) : **FRF 15 000** – LONDRES, 8 oct. 1986 : *Vue d'une ferme,* h/t (69x95) : **GBP 26 000** – AMSTERDAM, 2 mai 1990 : *Jeunes amis 1896,* h/t (47,5x57,5) : **NLG 20 700** – VERSAILLES, 12 juin 1994 : *Procession, le chant du printemps 1859,* h/t (122x162) : **FRF 840 000.**

SCHWAB
XVIII[e] siècle. Allemand.
Sculpteur.

SCHWAB
Originaire de Lohr-sur-le-Main. XVIII[e] siècle. Allemand.
Stucateur.
Il décora le château de Birstein.

SCHWAB André Pierre
Né le 6 août 1883 à Nancy (Meurthe-et-Moselle). XX[e] siècle. Français.
Sculpteur, graveur, médailleur.
Il fut élève de Jules Clément Chaplain et Marius Jean A. Mercié. Il exposa à Paris, au Salon des Artistes Français à partir de 1905, dont il fut membre sociétaire hors-concours ; il obtint une médaille d'or en 1926.

SCHWAB Eigil Wilhelm
Né le 28 mars 1882 à Stockholm. Mort en 1952. XX[e] siècle. Suédois.
Peintre de portraits, paysages, natures mortes, dessinateur, graveur.
Il fut élève de l'académie des beaux-arts de 1903 à 1907. Il a composé une série de caricatures et se spécialisa dans la peinture de portraits.
VENTES PUBLIQUES : STOCKHOLM, 6 juin 1988 : *Nature morte de fleurs sur une table bleue,* h. (54x44) : **SEK 5 500** ; *Une cour au soleil à la fin de l'hiver 1908,* h. (43x54) : **SEK 3 500** – STOCKHOLM, 6 déc. 1989 : *Nature morte d'une composition florale avec des lys,* h/pan. (61x45) : **SEK 4 000.**

SCHWAB Ernst
XVIII[e] siècle. Actif à Würzburg. Allemand.
Peintre.
Il travailla à la décoration de la Résidence de Würzburg.

SCHWAB Hans. Voir WERTINGER Hans

SCHWAB Hélène Louise
Née le 22 novembre 1878 à Beaume-les-Dames (Doubs). XX[e] siècle. Française.
Peintre de figures, paysages.
Elle fut élève de Fernand Humbert. Elle exposa à Paris, à partir de 1921, au Salon des Artistes Français, dont elle fut membre sociétaire.

SCHWAB Johann Caspar ou Jean Gaspard
Né en 1727 à Vienne. XVIII[e] siècle. Autrichien.
Graveur au burin.
Élève de Wille à Paris, où il travailla à partir de 1765. Il vivait encore en 1810.

SCHWAB Jorg. Voir DIEF Jorg

SCHWAB Karl Philipp
Originaire de Schwetzingen. XIX[e] siècle. Allemand.

Peintre de genre, de fleurs et paysagiste.
Il fut vers 1823 élève de l'Académie de Munich et travailla à Mosbach.

SCHWAB P. C.
XVIII[e] siècle. Allemand.
Peintre.
Il travailla à la fabrique de faïence de Nuremberg entre 1725 et 1730.
MUSÉES : WÜRZBURG (Mus. Léopold) : deux plats.

SCHWAB Cölestin, pater
XVIII[e] siècle. Allemand.
Amateur d'art.
Il dirigea en 1737 et 1738 les travaux de la construction de l'église de Bruchsal.

SCHWABE Alexander Johann Gotlieb Petrovitch
Né le 14 septembre 1818 à Riga. Mort le 30 mai 1872 à Reval. XIX[e] siècle. Russe.
Peintre d'histoire, batailles, animaux.
Il fut élève de l'Académie de Saint-Pétersbourg avec Sauerweid, et y devint professeur en 1861.
MUSÉES : MOSCOU (Gal. Tretiakov) : *Parlementaires.*
VENTES PUBLIQUES : LONDRES, 10 oct. 1990 : *Deux sentinelles cosaques discutant,* h/t (57,8x46,4) : **GBP 8 800** – LONDRES, 27 nov. 1992 : *Deux sentinelles cosaques discutant 1841,* h/t (57,8x46,4) : **GBP 4 400.**

SCHWABE Carlos ou Charles
Né le 21 juillet 1866 à Altona. Mort en 1926 à Paris. XIX[e]-XX[e] siècles. Depuis 1870 actif et depuis 1888 naturalisé en Suisse, depuis 1884 actif aussi en France. Allemand.
Peintre de compositions religieuses, sujets allégoriques, scènes de genre, nus, portraits, paysages, peintre à la gouache, aquarelliste, graveur, dessinateur, illustrateur, décorateur. Symboliste.
En 1870, sa famille s'établit à Genève, où il fut élève notamment de J. Mittey et Barthélémy Menn à l'École des Beaux-Arts. Puis, à partir de 1884, il s'établit à Paris.
Il prit part, à Paris, au Salon de la Société Nationale des Beaux-Arts – pour la première fois en 1891 avec *Cloches du soir* –, et au Salon des Artistes Français, ainsi qu'à l'exposition de la Rose-Croix de 1892 à la galerie Durand-Ruel, dont il réalisa l'affiche. Plusieurs de ces œuvres ont été présentées en 1993 à l'exposition *L'Âme au corps* aux galeries nationales du Grand Palais à Paris. En 1994, le musée d'Orsay à Paris lui a consacré une exposition : *Symbolisme et Naturalisme : Carlos Schwabe illustrateur du « Rêve » de Zola.* Il reçut une médaille d'or en 1900, pour l'Exposition Universelle de Paris. Il fut promu chevalier de la Légion d'honneur en 1901.
Il obtint un grand succès comme peintre décorateur et produisit de nombreux modèles de fleurs stylisées pour papiers peints. Il réussit tout autant comme illustrateur. Sa forme, qui se rattache aux maîtres anciens tels que Dürer et Mantegna, atteint à de puissants effets. On cite notamment ses illustrations pour *Le Rêve* de Zola, *Les Fleurs du mal* de Baudelaire, *Pelléas et Mélisande* de Maeterlinck, etc. À la fin de sa vie, il s'éloigne du symbolisme, pour des œuvres plus paisibles.
BIBLIOGR. : Marcus Osterwalder : *Dict. des illustrateurs,* Ides et Calendes, Neuchâtel, 1989 – Jean-David Jumeau-Lafond : *Carlos Schwabe, symboliste et visionnaire,* ACR Edition, Courbevoie, 1994.
MUSÉES : AMSTERDAM (Mus. Van Gogh) : *Vierge aux lys* – GENÈVE (Mus. Rath) : *Deux aquarelles* – GENÈVE (Mus. Ariana) : *La Passion* – GENÈVE (Mus. d'Art et d'Hist.) : *Passion* – PARIS (Mus. du Louvre) : *Mort du fossoyeur* – RIO DE JANEIRO (Mus. Nat. des Beaux-Arts) : *Le Jour des morts 1893.*
VENTES PUBLIQUES : PARIS, 4 mars 1925 : *Scène de spiritisme,* aquar. : **FRF 20** – PARIS, 26 fév. 1931 : *La Femme au luth,* aquar. ; *L'Art et l'Idée,* lav. d'encre de Chine, les deux : **FRF 52** – PARIS, oct. 1945-juil. 1946 : *Paysage du Dauphiné* ; *Paysage d'Alsace,* deux gches : **FRF 600** – PARIS, 9 déc. 1974 : *Mère et enfant au paradis,* gche : **FRF 74 500** – MONTE-CARLO, 16 déc. 1978 : *La muse,* aquar. (48,5x32) : **FRF 36 000** – PARIS, 4 avr 1979 : *Les vagues 1908,* dess. aquarellé (22x16) : **FRF 12 000** – PARIS, 26 juin 1979 : *Femme au bain 1903,* h/pan. (43x19) : **FRF 30 000** – LONDRES, 26 nov. 1980 : *Bord de mer au crépuscule 1916,* past., forme ronde (diam. 12) : **GBP 3 000** – PARIS, 19 oct. 1983 : *Allégorie du Temps,* cr./pap. gris (22x15) : **FRF 29 000** – NEW YORK, 25 mai 1983 : *L'Idéal 1913,* h/t (198x114) : **USD 15 000** – LONDRES, 10 sep. 1984 : *La Vierge et l'Enfant* ; *Symboles de la Passion 1895,*

aquar. et cr. reh. d'or, une paire (34x26) : **GBP 8 500** – Paris, 27 sep. 1985 : *Illustration pour les Fleurs du Mal* 1893, dess. au lav. reh. de gche/deux feuilles jointes (19x13) : **FRF 9 500** – Paris, 18 avr. 1989 : *Les pommiers en fleurs à Saint-Malo de La Lande* 1912 (46x61) : **FRF 20 000** – Londres, 1er déc. 1989 : *Fleurs de pommiers* 1912, h/t (100x73) : **GBP 6 820** – Monaco, 3 déc. 1989 : *Le destin* 1894, aquar. et gche (44,7x67,5) : **FRF 800 000** – Monaco, 8 déc. 1990 : *Pelléas et Mélisande* 1923, aquar. (22,5x16) : **FRF 66 600** – Paris, 11 déc. 1991 : *La Virginité* 1909, gche et aquar. (14x10) : **FRF 4 300** – Londres, 11 avr. 1995 : *Enfance* 1889, encre et aquar. (67x44) : **GBP 3 450** – Zurich, 12 juin 1995 : *Portrait de femme*, sanguine/pap. (60x46) : **CHF 2 070** – Amsterdam, 4 juin 1996 : *Arbre fruitier en fleurs* 1912, h/t (100x73) : **NLG 6 844** – Londres, 26 mars 1997 : *Homère aux Champs Élysées* vers 1910, h/t (130x160) : **GBP 18 400**.

SCHWABE Emil
Né le 12 juin 1856 à Zielenzig. xixe-xxe siècles. Allemand.
Peintre de genre, portraits.
Il fut élève de l'académie des beaux-arts de Düsseldorf.
Musées : Düsseldorf : *Questions politiques – Portrait de vieille femme.*

SCHWABE Heinrich
Né le 30 octobre 1847 à Wiesbaden. xixe-xxe siècles. Allemand.
Sculpteur.
Il fut élève de l'école des beaux-arts de Nuremberg avec August von Kreling. Il fut professeur de 1875 à 1907.

SCHWABE Heinrich August
Né le 2 février 1843 à Oberweissbach (Turinge). Mort le 8 février 1916 à South Orange (New York). xixe-xxe siècles. Actif depuis 1971 aux États-Unis. Allemand.
Peintre de cartons de vitraux.
Il vécut et travailla à Newark (New Jersey). Il débuta comme peintre verrier à Stuttgart, puis se rendit en 1871 aux États-Unis. Il étudia à l'académie de dessin de New York, Munich et Paris.

SCHWABE Leonhard
xviiie siècle. Actif à Copenhague. Danois.
Sculpteur de portraits.
Il travailla à la décoration des châteaux de Friedrichsberg et de Rosenborg.

SCHWABE Nikolaus ou Nickel
xvie siècle. Allemand.
Médailleur et graveur.
D'abord apprenti à Nuremberg, il passa en 1596 au service de Christian IV de Danemark et travailla à Copenhague.

SCHWABE Randolphe
Né le 9 mars 1885 à Manchester. Mort le 19 septembre 1948 à Helensburg (Dumbartonshire). xxe siècle. Britannique.
Peintre de compositions mythologiques, sujets militaires, paysages, aquarelliste, dessinateur, graveur, illustrateur, peintre de décors de théâtre.
Il a fait ses études, à Londres, au Royal College of Art en 1899, puis à la Slade School of Art de 1900 à 1905, et à l'académie Julian à Paris en 1906. Il devint membre du London Group en 1915 et de la Royal Society of Painters in Watercolours en 1939. Il enseigna à Camberwell et à Westminster School of Art. À Londres, professeur de dessin au Royal College of Art, il prit la succession de Henry Tonks comme professeur et principal à la Slade School en 1930.
Il exposa dès 1909 avec le New English Art Club, dont il fit partie en 1917. Ses œuvres ont été présentées en 1925, 1939, et 1945, par la Royal Scottish Academy.
Artiste officiel de guerre de 1914 à 1918, il fit des dessins sur le travail des Women's Land Army. Il collabora avec F. M. Kelly pour deux livres : *Historic Costume* en 1925, *A short history of costume and armour* en 1931.
Musées : Londres (Tate Gal.) : *La Grande Rue de Hampstead* 1928 – *L'Observatoire de Radcliffe à Oxford* 1942.
Ventes Publiques : Londres, 3 mai 1990 : *Nymphes récoltant des pommes*, h/t (122x244) : **GBP 2 640** – Londres, 2 mai 1991 : *Nymphes récoltant des pommes*, h/t (122x244) : **GBP 2 200**.

SCHWABEDA Johann Michael
Né en 1734 à Erfurt. Mort en 1794 à Ansbach. xviiie siècle. Allemand.
Peintre de paysages, de fleurs, de fruits.
Peintre à la cour d'Ansbach. Il avait été modeleur en cire. Il tra-

vailla à Fulda, Würzburg et Ansbach. On lui doit le portrait de *Seckendorf Aberdar* au château de Strössendorf, près d'Ansbach.

SCHWABENMAJER Gustav. Voir MAJER Gustav

SCHWABENTALER Hans ou Schwabenthaler. Voir SCHWANTHALER

SCHWACH Heinrich August
Né le 19 septembre 1829 à Neutitschein. Mort le 6 mai 1902 à Graz. xixe siècle. Autrichien.
Peintre d'histoire, batailles, portraits.
Il fut élève de Waldmuller et de Rahl à l'Académie de Vienne ; il fit un voyage d'études en Belgique, et travailla à Anvers avec Dijkmans. Il fut professeur à l'académie des Beaux-Arts de Graz. Il eut en Autriche une grande réputation comme restaurateur de vieilles peintures.

SCHWACHHOFER Johann Joseph, ou Johannes Josephus
Né en 1772 à Mayence. Mort après 1828. xviiie-xixe siècles. Allemand.
Peintre de portraits et d'histoire.
Il fut élève de J. Knyper à Amsterdam, où il se manifesta jusqu'en 1828.

SCHWACKE Brigitte
Née en 1957 à Marl. xxe siècle. Allemande.
Sculpteur, dessinateur, créateur d'installations.
Elle fit des études de design à Munster, puis fut élève de l'académie des beaux-arts de Munich de 1983 à 1989, de l'atelier de Paolozzi en 1989, du Royal College of Art de Londres en 1991-1992. En 1992, elle a été assistante de recherche à la Slade School of Fine Art de Londres. Elle vit et travaille à Munich.
Elle participe à des expositions collectives depuis 1984 régulièrement à Munich ; 1986 Sarajevo ; 1987-1988 Kunsthalle de Mannheim et Kunstverein de Stuttgart ; 1988 Skulpturenmuseum Glaskasten de Marl et Kunstverein de Dorsten et Bonn ; 1991 Édimbourg ; 1992 EXPO 92 à Séville et Royal College of Art de Londres. Elle montre ses œuvres dans des expositions personnelles depuis 1989 régulièrement à la galerie Hasenclever à Munich, ainsi que : 1991 Kunstinstitut de Stuttgart ; 1992 Städtische Galerie de Villingen-Schwenningen ; 1993 Kunstinstitut de Heidenheim ; 1994 Bruxelles ; 1995 galerie Pierre Brullé à Paris.
Sur les murs du lieu d'exposition, elle inscrit sa trace, des dessins, figures géométriques, entrelacs aériens de ligne. Elle réalise aussi des sculptures en fil de fer, des dessins abstraits au bitume sur papier. Son travail interroge le rapport de l'homme au temps, de l'histoire révolue à celle de demain.
Bibliogr. : Catalogue de l'exposition : *Brigitte Schwacke – Skulpturen, Installationen*, Galerie der Künstler, Munich, 1993.

SCHWADE Heinrich
Né le 27 novembre 1843 à Erfurt. Mort le 26 septembre 1899 à Munich. xixe siècle. Allemand.
Sculpteur.
Élève de l'Académie de Munich avec Widmann. Il a sculpté les statues des douze apôtres pour l'église Saint-Michel à Breslau.

SCHWAGER H.
Né le 3 avril 1822 à Duppau en Bohême. Mort le 8 septembre 1880 à Rodaun près de Vienne. xixe siècle. Autrichien.
Miniaturiste de portraits.
Il fréquenta l'Académie de Vienne en 1847 et se consacra au portrait sous la direction de Joh. Ender et de Kupelwieser. Il entreprit de vastes voyages à travers l'Allemagne, la France, la Belgique, l'Angleterre et la Russie, où il recueillit de nombreuses commandes de portraits. Il fut un des derniers miniaturistes du cercle de Daffinger et manifesta surtout sa virtuosité dans les têtes d'enfants. Ses œuvres se trouvent dispersées dans les collections des riches familles d'Autriche.

SCHWAGER. Voir aussi PETEL Clément

SCHWAIGER Georg et Philipp, les frères
xvie-xviie siècles. Actifs à Amberg. Allemands.
Sculpteurs.
L'un des frères travaillait entre 1596 et 1601, l'autre vers 1615.

SCHWAIGER Hans
xvie siècle. Actif à Graz. Autrichien.
Peintre.

SCHWAIGER Hans
Né le 28 juin 1854 à Neuhaus (Bohême). Mort le 17 juin 1912 à Prague. xixe-xxe siècles. Tchécoslovaque.

Peintre d'histoire, scènes de genre, dessinateur, graveur, aquarelliste.

Il fut élève de Josef M. Trenkwald et Carl Wurzinger à l'académie des beaux-arts de Vienne. Il a produit un grand nombre d'ouvrages notamment à l'aquarelle, à Vienne, Brunn et Prague. Ses œuvres les plus réputées devinrent la propriété du président Masaryk et du prince Liechtenstein.

Musées : Vienne : *Le Génie de l'eau,* aquar.

SCHWAIGER Johann
Né le 17 juin 1657 à Reichenhall. Mort le 10 mai 1734. XVIIe-XVIIIe siècles. Actif à Reichenhall. Autrichien.
Sculpteur.
Son œuvre est surtout d'inspiration religieuse.

SCHWAIGER Josef
Né près de Munich. XVIIe siècle. Allemand.
Peintre.
Il travailla près de Munich vers 1685.

SCHWAIGER Philipp. Voir SCHWAIGER Georg et Philipp

SCHWALB. Voir KIPRENSKY Orest Adamovitch

SCHWALBACH Carl
Né le 18 mai 1885 à Mayence. Mort en 1983. XXe siècle. Allemand.
Peintre de compositions animées, nus, graveur.
Il fut élève de l'école et de l'académie des beaux-arts de Munich, où il vécut et travailla.
Il représente surtout des groupes de nus qui évoluent dans des paysages.
Musées : Darmstadt – Mayence – Munich – Nuremberg – Schleissheim.
Ventes Publiques : São Paulo, 15 sep. 1982 : *Les fruits de la terre* 1922, h/t (94x79,8) : **BRL 480 000** – Munich, 6 juin 1984 : *Femmes au bain* 1927, h/t (105x66) : **DEM 4 800.**

SCHWALBE Heinrich Wilhelm Christian
Né le 28 septembre 1790 à Brunswick. Mort le 10 février 1831 à Berlin. XIXe siècle. Allemand.
Peintre de genre et de portraits.
Il étudia de 1820 à 1822 à l'Académie de Munich et de 1824 à 1825 à Rome. Il travailla à Berlin et à partir de 1828 à Brunswick. Le Musée de Brunswick conserve de lui : *Annonciation.*

SCHWALBE Ole
Né en 1929 à Copenhague. XXe siècle. Danois.
Peintre, peintre de cartons de tapisseries. Abstrait-géométrique.
Il fut membre du groupe Den Frie à partir de 1961. Il est l'auteur de livres sur l'histoire de l'art.
Il participe à des expositions collectives : 1945 Salon de printemps de Copenhague ; 1973 *Art Danois* aux Galeries Nationales du Grand Palais à Paris ; etc. Il a exécuté de nombreuses commandes publiques, notamment pour des écoles.
Il réalise des œuvres épurées, agençant des formes géométriques (carré, cercle), des lignes, limitant sa palette à quelques couleurs.
Bibliogr. : In : Catalogue de l'exposition *Art Danois,* Gal. Nat. du Grand Palais, Paris, 1973.
Musées : Aalborg (Nordjyllands Kunstmus.) : *Composition* 1953 – *Signe* 1956-1960 – *À Anna* 1961-1962 – Copenhague (Kunstindustrimus.) : *Mirage rouge* 1969.
Ventes Publiques : Copenhague, 29 avr. 1976 : *Composition,* h/t (32x71) : **DKK 3 200** – Copenhague, 6 mars 1989 : *Compositions* 1956, h/t, trois pièces (60x49) : **DKK 18 000** – Copenhague, 2 mars 1988 : *Composition* (116x80) : **DKK 10 600** – Copenhague, 22 nov. 1989 : *Composition* 1957, h/t (61x50) : **DKK 8 500** – Copenhague, 14-15 nov. 1990 : *La nuit* 1985, h/t (91x84) : **DKK 8 000** – Copenhague, 4 mars 1992 : *Étude,* h/rés. synth. (25x45) : **DKK 4 000** – Copenhague, 20 mai 1992 : *Composition,* h/t (105x121) : **DKK 7 000** – Copenhague, 3 nov. 1993 : *Nuit romaine,* h/t (73x60) : **DKK 8 000** – Copenhague, 2 mars 1994 : *Antonio,* h/t (73x60) : **DKK 7 000** – Copenhague, 12 mars 1996 : *Steccato,* h/t (64x65) : **DKK 5 500** – Copenhague, 22-24 oct. 1997 : *Composition* 1988, h/t (92x83) : **DKK 8 000.**

SCHWALLER Franz Michael
Mort le 2 mars 1792. XVIIIe siècle. Suisse.
Peintre.
Il faisait partie en 1744 de la gilde de Soleure.

SCHWALLINGER Johann Ludwig
XVIIe siècle. Actif à Sarrebruck en 1623, et à Deux-Ponts en 1635. Allemand.
Peintre de portraits.

SCHWALM J.
XIXe siècle. Actif à Kassel vers 1825. Allemand.
Dessinateur.

SCHWAMBERGER
XVIIIe siècle. Actif à Vienne. Autrichien.
Peintre.

SCHWAMBERGER Gregor
XVIIe siècle. Actif à Augsbourg. Allemand.
Sculpteur.

SCHWAN Balthasar
Mort en 1624. XVIIe siècle. Allemand.
Graveur au burin.
Il devint bourgeois de la ville de Francfort-sur-le-Main en 1620.

SCHWAN Friedrich Karl
Né le 25 février 1875 à Zeckritz près de Torgau. XXe siècle. Allemand.
Sculpteur.
Il vécut et travailla à Dresde.

SCHWAN H.
XIXe siècle. Allemand.
Peintre de vues de villes.
Il fit des envois aux expositions de l'Académie de Berlin de 1856 à 1876.

SCHWAN Johann Daniel
XVIIIe siècle. Allemand.
Sculpteur.

SCHWAN Peter
XVIIe siècle. Actif à Cologne entre 1626 et 1638. Allemand.
Peintre.

SCHWAN Wilhelm
XVIIe siècle. Actif à Brunswick entre 1621 et 1641. Allemand.
Peintre et graveur au burin.

SCHWANCK Martin Johann ou Schwang
Mort en 1794 à Mayence. XVIIIe siècle. Actif à Mayence. Allemand.
Sculpteur.
Il travailla à la réfection du château de Coblence en 1787.

SCHWANCK Wilhelmine
Née le 2 août 1844 à Wolmar-en-Livonie. XIXe siècle. Active en Allemagne. Russe.
Peintre de portraits, natures mortes.
Elle fut élève de Anton M. L. Kriebel à Dresde, elle travailla à Altenbourg.
Ventes Publiques : Londres, 27 nov. 1985 : *Fillette poursuivant un papillon* 1877, h/t, vue ovale (75x66,5) : **GBP 2 200.**

SCHWANDA Joseph
Né en 1796 à Brunn. Mort le 7 juin 1829 à Brunn. XIXe siècle. Autrichien.
Peintre de portraits.
Élève de l'Académie de Vienne. On cite de lui un portrait du pasteur Fricay au Musée de Brunn.

SCHWANDALLER Hans. Voir SCHWANTHALER

SCHWANDER Joseph
Né en 1775 à Emmen. Mort le 16 avril 1816 à Zurich. XVIIIe-XIXe siècles. Suisse.
Peintre de genre.

SCHWANFELDER Charles Henry
Né le 11 janvier 1774 à Leeds. Mort en 1837. XVIIIe-XIXe siècles. Britannique.
Peintre de sujets de sport, portraits, animaux, paysages animés.
Il fut peintre d'animaux de George III et du prince régent. De 1809 à 1826, il prit part aux expositions de Londres, notamment à la Royal Academy et à la British Institution, avec des sujets de sport.
Musées : Leeds : *Chien d'arrêt et chiens couchants* – *Paysage avec cascade* – *Le conseiller municipal Benj. Goodman* – *L'artiste* – *Une aquarelle* – Nottingham : *Montagne, rivière, pont et petites maisons.*
Ventes Publiques : Londres, 3 déc. 1926 : *Chasse au coq de bruyère :* **GBP 50** – Londres, 27 mars 1929 : *Un chasseur dans un paysage :* **GBP 60** – Paris, 6 juin 1951 : *La prise du renard* 1825 :

FRF 11 500 – LONDRES, 15 juil. 1964 : *Paysage* : GBP 580 – LONDRES, 19 juil. 1972 : *Le cheval St. Mark dans un paysage* : GBP 420 – LONDRES, 26 mars 1976 : *Cheval et épagneul dans un paysage* 1832, h/t (61,5x74) : GBP 1 300 – LONDRES, 15 mars 1978 : *Gentleman et pur-sang dans un paysage*, h/t (51x74) : GBP 2 600 – LONDRES, 11 avr. 1980 : *Deux pur-sang dans un paysage boisé*, h/t (55,2x75,6) : GBP 750 – LONDRES, 26 juin 1981 : *Chasseurs et chiens dans un paysage* 1812, h/t (63,5x81,2) : GBP 1 400 – LONDRES, 14 mars 1984 : *Scène de chasse aux coqs de bruyère dans le Yorkshire*, h/t (100x125) : GBP 20 000 – LONDRES, 20 nov. 1985 : *Cheval bai et chien dans un paysage boisé* 1819, h/t (64x83) : GBP 7 500 – NEW YORK, 9 juin 1988 : *Chasse dans la lande* 1826, h/t (71,1x88,9) : USD 14 300 – LONDRES, 18 mai 1990 : *Portrait de Miss Jane Caroline Eadon ; de Mrs Mary Ann Hare*, h/t, une paire (chaque 53,3x43,2) : GBP 1 980 – LONDRES, 12 juil. 1990 : *Chasse à la grouse*, h/t (68,5x92) : GBP 6 600 – LONDRES, 31 oct. 1990 : *Chasseurs et leurs chiens dans un vaste paysage*, h/t (44x60) : GBP 1 650 – LONDRES, 10 avr. 1991 : *Un chien de meute et deux épagneuls dans un parc*, h/t (43x59) : GBP 9 350 – LONDRES, 12 avr. 1991 : *Un cheval gris moucheté, un bai et un épagneul dans un vaste paysage* 1812, h/t (66x87,5) : GBP 7 700 – PERTH, 26 août 1991 : *Chasse sauvage*, h/t (84x111,5) : GBP 7 700 – NEW YORK, 5 juin 1992 : *Trotteur alezan* 1826, h/t (58,4x76,2) : USD 4 400 – LONDRES, 7 avr. 1993 : *Vaste paysage montagneux avec des pêcheurs au bord d'un torrent*, h/t (83,8x111,9) : GBP 6 900 – PERTH, 31 août 1993 : *Chasse sauvage*, h/t (84x111,5) : GBP 9 430.

SCHWANG Martin Johann. Voir **SCHWANCK**

SCHWANHARD Georg, l'Ancien ou **Schwanhardt** ou **Schwanhart**
Né en 1601 à Nuremberg. Mort le 3 avril 1667. XVII[e] siècle. Allemand.
Graveur sur verre.
Élève de Kaspar Lehmann à Prague. Il s'établit à Nuremberg dès 1622. Les Musées de Berlin, de Dresde, de Hambourg et de Weimar conservent des œuvres de cet artiste.

SCHWANHARD Georg, le Jeune ou **Schwanhardt** ou **Schwanhart**
Mort le 4 février 1676 à Nuremberg. XVII[e] siècle. Allemand.
Graveur sur verre.
Fils et élève de Georg S. l'Ancien.

SCHWANHARD Heinrich
Mort le 2 octobre 1693 à Nuremberg. XVII[e] siècle. Allemand.
Il grava sur verre des figures et des paysages.

SCHWANHARD Katharina
Morte le 22 avril 1701 à Nuremberg. XVII[e] siècle. Allemande.
Graveur sur verre.
Femme de Georg S. le Jeune.

SCHWANHARD Marie
Morte le 1[er] mars 1658. XVII[e] siècle. Active à Nuremberg. Allemande.
Graveur sur verre.
Fille de Georg S. l'Ancien.

SCHWANHARD Sophie
Morte le 4 juillet 1657. XVII[e] siècle. Active à Nuremberg. Allemande.
Graveur sur verre.
Fille de Georg S. l'Ancien.

SCHWANHARD Susanna, plus tard Mme **Morbach**
Morte le 2 avril 1669. XVII[e] siècle. Active à Nuremberg. Allemande.
Graveur sur verre.
Fille de Georg S. l'Ancien.

SCHWANTHALER Basilius
Né le 4 mars 1670 à Ried. XVII[e] siècle. Autrichien.
Sculpteur.
Fils de Thomas et frère de Johann Josef et Franz ou Johann Franz Schwanthaler. Il travailla pour l'abbaye de Heiligenkreuz près de Vienne.

SCHWANTHALER Bonaventura
Né le 14 juillet 1678 à Ried. XVIII[e] siècle. Autrichien.
Sculpteur.
Il a sculpté *Saint Léonard* et *Saint Antoine* dans l'église de Ried.

SCHWANTHALER Franz I, ou **Johann Franz**
Né le 16 août 1683 à Ried. Mort le 3 juillet 1762 à Ried. XVIII[e] siècle. Autrichien.

Sculpteur.
Fils de Thomas, frère de Basilius, Johann Josef, père de Franz Mathias et Johann Peter Schwanthaler l'ancien. Il exécuta des groupes sculpturaux de petit format dans la manière du baroque tardif. Le Musée de Linz et le Musée du Baroque de Vienne conservent des œuvres de cet artiste.
MUSÉES : LINZ – VIENNE (Mus. du Baroque).
VENTES PUBLIQUES : VIENNE, 15 mars 1978 : *Christ* vers 1720, bois de tilleul (H. 76) : ATS 110 000.

SCHWANTHALER Franz II, ou **Franz Jakob**
Né le 2 août 1760 à Ried. Mort le 4 décembre 1820 à Munich. XVIII[e]-XIX[e] siècles. Allemand.
Sculpteur.
Fils de Johann Peter l'Ancien, frère de Johann Peter le Jeune, Franz Anton Schwanthaler l'Ancien, peut-être père de Ludwig Michaël. Il travailla à Ried, à Salzbourg et se fixa à Munich en 1785. Il fut l'un des maîtres principaux du début du classicisme de Munich. Il sculpta de nombreux tombeaux, des statues et exécuta des sculptures décoratives, pour la plupart à Munich.
MUSÉES : MUNICH (Mus. Nat.) : *Buste de la reine Caroline.*

SCHWANTHALER Franz Anton
Né le 10 mai 1767 à Ried. Mort en 1833 à Munich. XVIII[e]-XIX[e] siècles. Autrichien.
Sculpteur.
Fils de Johann Peter l'ancien, frère de Johann Peter le jeune, Franz ou Franz Jacob Schwanthaler. Il se fixa à Munich dès 1785.

SCHWANTHALER Franz Jakob
Né le 3 juillet 1760 à Ried. Mort en 1801 à Ried. XVIII[e] siècle. Autrichien.
Sculpteur.
Fils de Franz Mathias Schwanthaler.

SCHWANTHALER Franz Mathias
Né le 20 juin 1714 à Ried. Mort le 16 avril 1782 à Ried. XVIII[e] siècle. Autrichien.
Sculpteur.
Fils de Franz ou Johann Franz, frère de Johann Peter l'Ancien, père de Franz Jakob Schwanthaler. Il travailla pour les églises de Waldzell et d'Aspach.

SCHWANTHALER Hans ou **Schwanthaller** ou **Schanenthaller** ou **Schwandaller** ou **Schwabenthaler** ou **Schwabentaler**
Né à Oberland (Wurtemberg). Mort le 20 novembre 1656 à Ried. XVII[e] siècle. Allemand.
Sculpteur sur bois.
Il se fixa en 1632, à Ried (Haute-Autriche) où il fonda un atelier de sculpture. Il fut actif dans la première moitié du XVII[e] siècle. Père de Thomas, il est le géniteur de la considérable dynastie des Schwanthaler, sculpteurs de Ried.

SCHWANTHALER Johann Ferdinand
Né le 19 octobre 1722 à Ried. XVIII[e] siècle. Autrichien.
Sculpteur.
Il a sculpté un tabernacle de style rococo dans l'église de Gurten en 1775.

SCHWANTHALER Johann Georg
Né en 1740. Mort en 1810. XVIII[e] siècle. Autrichien.
Sculpteur de sujets religieux, groupes, bas-reliefs.
Il travaillait à Gmunden de 1773 à 1790. Il sculpta aussi des figurines de crèche.
MUSÉES : GMUNDEN.
VENTES PUBLIQUES : VIENNE, 3 déc. 1971 : *Sainte Anne apprenant à lire à la jeune Marie* : ATS 35 000 – LONDRES, 8 juil. 1976 : *Saint Jean Baptiste prêchant dans le désert* 1783, bois, haut-relief (22x32) : GBP 1 600.

SCHWANTHALER Johann Josef
Né le 12 février 1681 à Ried. Mort le 24 juin 1743 à Ried. XVIII[e] siècle. Autrichien.
Sculpteur.
Fils de Thomas, frère de Basilius et Franz ou Johann Franz Schwanthaler. Il travailla à Ried, à Eitzing, à Auleiten et à Gonetreit.

SCHWANTHALER Johann Peter, l'Ancien
Né le 20 juin 1720 à Ried. Mort le 20 juillet 1795 à Ried. XVIII[e] siècle. Autrichien.
Sculpteur.
Fils de Franz ou Johann Franz, frère de Franz Mathias, père de

Johann Peter le Jeune, Franz ou Franz Jakob et Franz Anton Schwanthaler. Un des maîtres principaux du style rococo en Autriche. Il a sculpté les cinq autels de l'église de Hohenzell.
Musées : Vienne (Mus. du Baroque) : *Pietà*.
Ventes Publiques : Vienne, 16 mars 1977 : *Sainte Vierge et l'Ange représentant l'Annonciation*, sculpt. en bois de tilleul polychr., la paire (H. 16 la Ste Vierge, 23,4 l'Ange) : **ATS 120 000**.

SCHWANTHALER Johann Peter, le Jeune
Né le 2 juillet 1762 à Ried. Mort le 10 juin 1838 à Ried. xviiie-xixe siècles. Autrichien.
Sculpteur.
Fils de Johann Peter l'Ancien, frère de Franz ou Franz Jakob et Franz Anton Schwanthaler, père de Xaver. Il sculpta des tombeaux, des tabernacles et des crèches.
Musées : Ried (Mus.) : une crèche.

SCHWANTHALER Ludwig Michael von
Né le 26 août 1802 à Munich. Mort le 14 novembre 1848 à Munich. xixe siècle. Allemand.
Sculpteur de groupes, statues, dessinateur.
Fils du sculpteur Franz Anton ou plutôt du sculpteur Franz ou Franz Jokob Schwanthaler, il devint professeur à l'Académie de Munich en 1834.
Il fut le principal maître de la sculpture classique de l'Allemagne du Sud.

Musées : Munich (Mus. Schwanthaler).
Ventes Publiques : Munich, 28 nov. 1985 : *Scène de l'Histoire de la Grèce Antique*, dess. à la pl. et cr., suite de quinze (11x9 et 20x48 et 20x36) : **DEM 14 000** – Heidelberg, 9 oct. 1992 : *Amour et Psyché enlacés ; Psyché découvrant un Amour endormi*, encre et cr., une paire (chaque 19,5x33) : **DEM 2 400**.

SCHWANTHALER Rudolf
Né le 4 avril 1842 à Munich. Mort le 27 avril 1879 à Munich. xixe siècle. Allemand.
Sculpteur.
Élève de l'Académie de Munich chez M. Widnmann et J. von Halbig. Il sculpta des bustes, des statues et des tombeaux.

SCHWANTHALER Thomas
Né le 5 juin 1634 à Ried. Mort le 13 février 1707 à Ried. xviie siècle. Autrichien.
Sculpteur.
Fils de Hans Schwanthaler, père de Basilius, Johann Josef et Franz ou Johann Franz. Un des représentants éminents du baroque autrichien. Il sculpta des autels, des tombeaux et des statues pour des églises de Haute-Autriche.

SCHWANTHALER Xaver ou Franz Xaver ou Xavier
Né le 16 novembre 1799 à Ried. Mort le 24 septembre 1854 à Munich. xixe siècle. Allemand.
Sculpteur.
Fils de Johann Peter Schwanthaler le jeune. Il travailla à Munich dès 1816 et y sculpta de nombreuses statues, ainsi que des décorations.
Musées : Salford (Mus.) : *Schwanlulda*.

SCHWAR Wilhelm
Né en 1860. Mort en 1943. xixe-xxe siècles. Allemand.
Peintre de genre.
Il vécut et travailla à Munich.

Ventes Publiques : Hanovre, 20 sep. 1980 : *Chatte et chaton* 1911, h/t (41x51) : **DEM 3 750** – New York, 1er avr. 1981 : *Chien colley et chatons*, h/t (40,6x50,8) : **USD 3 750**.

SCHWARCMANN Johann Jakob. Voir SCHWARZMANN

SCHWARTING Friedrich
Né en 1883 à Oldenbourg. Mort en août 1918, tombé sur le champ de bataille. xxe siècle. Allemand.
Peintre.
Il fut élève de Hermann Schaper.

SCHWARTZ. Voir aussi SCHWARZ

SCHWARTZ Adolf ou Schwarz
Né le 11 juin 1869 à Vienne. Mort le 15 août 1926 à Vienne. xixe-xxe siècles. Autrichien.
Peintre de paysages, marines.
Il fut élève d'Adolf Kaufmann à l'académie des beaux-arts de Vienne.
Musées : Graz : *Vue de vallée*.
Ventes Publiques : Vienne, 8 fév. 1990 : *Der Donauhafen*, h/t (70x101) : **ATS 60 000**.

SCHWARTZ Alfred ou Albert Gustav ou Schwarz
Né le 6 juillet 1833 à Berlin. xixe siècle. Allemand.
Peintre de genre, portraits.
Il fut élève de l'Académie des Beaux-Arts de Berlin. Il y exposa de 1859 à 1878.

Ventes Publiques : New York, 8-10 jan. 1909 : *Nathalie* : **USD 575** – New York, 22 mai 1991 : *Gamineries* 1896, h/t (61x80,6) : **USD 8 800**.

SCHWARTZ Andrew Thomas
Né le 20 janvier 1867 à Louisville (Kentucky). Mort en 1942. xixe-xxe siècles. Américain.
Peintre de paysages, paysages d'eau, peintre de compositions murales.
Il étudia à Cincinnati et à l'Art Students' League de New York. Il fut membre du club artistique de Rome, du Salmagundi Club et de la Fédération américaine des arts.
Musées : Cincinnati – Kansas City.
Ventes Publiques : New York, 1er déc. 1988 : *Paysage avec des maisons au bord de la rivière* 1911, h/rés. synth. (101,6x131,5) : **USD 22 000** – New York, 12 mars 1992 : *La rivière Annisquam* 1911, h/t (82x92) : **USD 9 900** – New York, 11 mars 1993 : *Paysage avec des maisons le long d'une rivière* 1911, h/rés. synth. (101,6x131,5) : **USD 19 550** – New York, 21 sep. 1994 : *Éclaircie du matin dans les montagnes de Blue Ridge en Virginie* 1912, h/t (61x76,2) : **USD 6 037**.

SCHWARTZ C.
xixe siècle. Actif à Baltimore en 1814. Américain.
Graveur de portraits.
Il a gravé le portrait de l'évêque *James Kemp*.

SCHWARTZ Charles Auguste
Né en 1841 à Strasbourg (Bas-Rhin). Mort vers 1900 à Paris. xixe siècle. Français.
Peintre.
Le Musée de Strasbourg conserve de lui *Strasbourg en août 1860*.

SCHWARTZ Christoph ou Schwarz
Né vers 1545 à Munich. Mort le 15 avril 1592 à Munich. xvie siècle. Allemand.
Peintre de sujets mythologiques, compositions religieuses, portraits, dessinateur.
Il fut l'élève de Bocksperger à Munich, puis de Titien à Venise. À son retour à Munich, il fut nommé peintre de la cour, poste qu'il conserva jusqu'à sa mort.
Il décora plusieurs monuments publics à Munich. Jan Sadeler grava plusieurs de ses œuvres.
Musées : Breslau, nom all. de Wroclaw : *Mise au tombeau* – Brunn : *Défaite de Sénachérib* – Brunswick : *Portrait* – Dresde : *Crucifiement* – Florence : *L'artiste* – Hanovre : *Christ en Croix* – Landshut (Église Saint-Martin) : *Crucifixion* – Munich : *La Fille de l'artiste* – *Crucifiement* – *La Vierge et l'Enfant Jésus sur des nuages* – *Saint Jérôme, sainte Catherine* – Nuremberg (Mus. Germanique) : *La Vierge avec l'Enfant, sainte Catherine et saint Jérôme* – Rennes : *Jésus en Croix entre les deux larrons* – Vienne : *Bain de femmes* – *Mort d'Adonis* – *Flagellation* – *Mise au tombeau* – *Le Jugement dernier*.
Ventes Publiques : Cologne, 1862 : *Portrait d'un jeune homme* : **FRF 127** – Paris, 12 mai 1919 : *Le Char de Neptune*, dess. : **FRF 85** – Munich, 28 nov. 1985 : *Ange agenouillé tenant un cierge*, pl. et lav. (28x18) : **DEM 6 000** – New York, 5 juin 1985 : *L'Adoration des bergers*, h/t (57,5x159) : **USD 30 000** – Londres, 8 avr. 1986 : *Saint Michel triomphant des anges rebelles*, craie noire, pl. et lav. (29,9x17) : **GBP 4 800** – Paris, 31 jan. 1991 : *Le Jugement dernier*, h/pan. (98,5x147,5) : **FRF 37 000**.

SCHWARTZ Ernst
Né le 3 mars 1883 à Breslau. Mort le 19 janvier 1932 à Berlin. xxᵉ siècle. Allemand.
Peintre, graveur.
Il fut élève de Siegfried Haertel à Breslau, de l'académie des beaux-arts de Stuttgart. Il travailla à Munich, Berlin et Stettin.

SCHWARTZ Esther
Née à Nancy (Meurthe-et-Moselle). xixᵉ-xxᵉ siècles. Française.
Graveur.
Elle figura à Paris, au Salon des Artistes Français ; elle reçut une mention honorable en 1904. Elle pratiqua la gravure sur bois.

SCHWARTZ Éva
Née en 1900 à Varsovie. Morte en octobre 1974. xxᵉ siècle. Active depuis 1926 en France. Polonaise.
Peintre, sculpteur.
Elle étudia la sculpture à Francfort, puis vint se fixer en 1926 à Paris, où elle a exposé notamment au Salon des Artistes Indépendants. En 1964 eut lieu à Varsovie une grande exposition de son œuvre peint et sculpté.

SCHWARTZ Frans ou **Johan Georg Frans**. Voir **SCHWARZ**

SCHWARTZ Gustav ou **Schwarz**
Né vers 1800 à Berlin. xixᵉ siècle. Allemand.
Peintre de sujets militaires, de portraits et de genre.
Il partit pour la Russie en 1850. Il y passa la majeure partie de sa vie et y fut peintre de la cour. On cite des œuvres de lui dans le vieux château royal de Berlin. Il exposa à Berlin de 1834 à 1842.
Ventes Publiques : Londres, 27 nov. 1981 : *Le Tsar Nicolas Iᵉʳ rentrant à Krasnoe Selo* 1848, h/t (67x110,5) : **GBP 4 500**.

SCHWARTZ Hans ou **Schwarz** ou **Schwaz**. Voir **MALER Hans**

SCHWARTZ Hans
xviᵉ siècle. Allemand.
Peintre.
Actif à Œttingen dans la seconde moitié du xviᵉ siècle. Il dessina d'après A. Durer, des scènes bibliques et des combats équestres.

SCHWARTZ Hans
xviᵉ-xviiᵉ siècles. Actif à Habersdorf. Allemand.
Peintre.
Il fut bourgeois de Dresde en 1583.

SCHWARTZ Hans
xviiᵉ siècle. Actif à Göteborg (?) dans la seconde moitié du xviiᵉ siècle. Suédois.
Sculpteur.
Il sculpta des autels.

SCHWARTZ Heinz
Né en 1920. xxᵉ siècle. Suisse.
Sculpteur.
Il travaille le bronze et le plâtre.
Musées : Aarau (Aargauer Kunsthaus) : *Grosser Torso* 1947-1949 – Renée 1962 – *Stehender weiblicher Akt*.
Ventes Publiques : Zurich, 22 nov. 1978 : *Nu debout*, bronze (H. 176) : **CHF 15 000**.

SCHWARTZ Istvan, Stefen ou **Stefan**
Né le 20 août 1851 à Neutra. Mort le 31 juillet 1924 à Raabs. xixᵉ-xxᵉ siècles. Autrichien.
Sculpteur, médailleur.
Il participa à Paris aux Expositions universelles, notamment à celle de 1900, où il reçut une médaille d'or.

SCHWARTZ Johann Christian August
Né en 1756 à Hildesheim. Mort le 7 mars 1814 à Brunswick. xviiiᵉ-xixᵉ siècles. Allemand.
Peintre de portraits, pastelliste et miniaturiste.
Il travailla à Brunswick, à Dresde, à Hambourg et à Berlin.
Musées : Brunswick (Mus. mun.) : *Le duc Charles-Guillaume Ferdinand de Brunswick* – Brunswick (Mus. Nat.) : *Portrait d'une dame* – Brunswick (Mus. prov.) : *La reine Louise de Prusse*.
Ventes Publiques : Bruxelles, 21 mai 1951 : *Portrait de femme* 1785, past. : **BEF 3 600** – Paris, 28 jan. 1985 : *Portrait d'un mathématicien* 1798, gche (29x23) : **FRF 21 000**.

SCHWARTZ Johann Heinrich
xviiᵉ-xviiiᵉ siècles. Actif à Berlin. Allemand.
Peintre.
Peut-être identique à Johan Hinrich Swartze, travaillant à Lübeck vers 1690.

SCHWARTZ Johannes, dit **Vredemann** et **Niger**
Né vers 1480 à Groningue. xvᵉ-xviᵉ siècles. Hollandais.
Graveur.
Cité par Ris Paquot.

$\mathcal{S}$$

SCHWARTZ Josef Anton
Né vers 1700 à Budweis. Mort le 26 septembre 1759 à Olmutz. xviiiᵉ siècle. Autrichien.
Peintre.
Il a peint deux tableaux d'autel dans l'église de Zwittawka (Moravie).

SCHWARTZ Joszef
Mort en 1823 à Budapest. xixᵉ siècle. Hongrois.
Peintre.
Il peignit des tableaux d'autel pour des églises de Budapest. Le Musée Municipal de cette ville conserve des œuvres de cet artiste.

SCHWARTZ Léonard. Voir **LÉONARD**

SCHWARTZ M.
xxᵉ siècle. Français.
Peintre.
Il a participé en 1992 à l'exposition *De Bonnard à Baselitz – Dix Ans d'enrichissements du cabinet des estampes* à la Bibliothèque nationale à Paris.

SCHWARTZ Manfred
Né le 11 novembre 1908 en Allemagne. xxᵉ siècle. Américain.
Peintre, illustrateur.
Il fut élève de John Sloan et de George Bridgman. Il fut membre de la Société des Artistes Indépendants Américains et de la Société des Artistes Indépendants de Paris.

SCHWARTZ Martin. Voir **SCHWARZ**

SCHWARTZ Michael
xviᵉ siècle. Actif au début du xviᵉ siècle. Allemand.
Peintre d'histoire.
Imitateur de Dürer. Il a peint en 1512 pour l'église Sainte-Marie de Dantzig, des scènes de la Passion et de la Vie de la Vierge.

SCHWARTZ Mommie ou **Schwarz**
Né en 1876. Mort en 1942. xxᵉ siècle. Hollandais.
Peintre de paysages, natures mortes.
Ventes Publiques : Amsterdam, 20 mars 1978 : *Paysage de la côte Adriatique*, h/t (77x100,5) : **NLG 3 400** – Amsterdam, 10 avr. 1989 : *Le Pont du chemin de fer*, h/t (71x68,5) : **NLG 4 600** – Amsterdam, 21 mai 1992 : *Nature morte*, h/t (45x55) : **NLG 14 950** – Amsterdam, 10 déc. 1992 : *Dégel*, h/t (100x80) : **NLG 4 830** – Amsterdam, 27-28 mai 1993 : *Oliviers à Majorque*, h/t (65x55) : **NLG 12 075** – Amsterdam, 7 déc. 1995 : *Travaux des champs*, h/t (62x52) : **NLG 59 000** – Amsterdam, 2 déc. 1997 : *Nature morte de fruits* vers 1913-1914, h/t (45x55) : **NLG 46 128** – Amsterdam, 2-3 juin 1997 : *Magnolias dans un vase*, h/t (86x78,5) : **NLG 8 024**.

SCHWARTZ Nikolaus
xviiᵉ siècle. Actif à Gera au début du xviiᵉ siècle. Allemand.
Sculpteur sur bois.

SCHWARTZ Paul Wolfgang. Voir **SCHWARZ**

SCHWARTZ Philippe
Né en 1950 à Paris. xxᵉ siècle. Français.
Dessinateur, graveur.
Il a participé en 1992 à l'exposition *De Bonnard à Baselitz – Dix Ans d'enrichissements du cabinet des estampes* à la Bibliothèque nationale à Paris.
Musées : Paris (BN) : *Phénix* 1980, pointe sèche.

SCHWARTZ Raphaël. Voir **RAPHAËL-SCHWARTZ**

SCHWARTZ Reiner
Né en 1940. xxᵉ siècle. Allemand.
Peintre.
Ventes Publiques : Munich, 25 mai 1976 : *Das Dirndl* 1972, h/t (90x70) : **DEM 4 000**.

SCHWARTZ Sol
Né en 1899. Mort vers 1960. xxᵉ siècle. Américain.
Peintre de portraits, paysages, fleurs. Polymorphe.
Il fut élève du Pratt Institute et de l'Art Students' League de New York.
Artiste éclectique qui pratiqua tour à tour la figuration et l'abs-

traction, il a réalisé un grand nombre de portraits de personnages célèbres : Einstein, Picasso, Churchill.

SCHWARTZ Walter
Né le 17 avril 1889 à Skagen. xxᵉ siècle. Danois.
Peintre de portraits, paysages, natures mortes, graveur.
Il fut aussi journaliste. Il vécut et travailla à Copenhague.
VENTES PUBLIQUES : COPENHAGUE, 21 avr. 1993 : *Danseuses de french cancan*, h/t (79x94) : **DKK 4 800.**

SCHWARTZ Wenzel
Mort le 29 mars 1686. xviiᵉ siècle. Actif à Breslau. Allemand.
Peintre.

SCHWARTZ Wilhelm
xviiᵉ siècle. Allemand.
Peintre, illustrateur, calligraphe.
Il travailla à Breslau au milieu du xviiᵉ siècle.

SCHWARTZ William Samuel
Né en 1896 à Smorgan (Russie). Mort en 1977. xxᵉ siècle. Actif aux États-Unis. Russe.
Peintre de genre. Expressionniste.
Il fut élève de l'Art Institute de Chicago. Il a figuré aux expositions de la fondation Carnegie de Pittsburgh.
Il s'exprime énergiquement dans des scènes de rues de New York.
MUSÉES : CHICAGO (Art Inst.) – DALLAS (Public Art Gal.) – DETROIT (Inst. of Arts).
VENTES PUBLIQUES : NEW YORK, 11 oct 1979 : *The toilers of the soul*, h/t (101,5x127) : **USD 2 800** – NEW YORK, 31 mai 1985 : *Nature morte aux fleurs abstraites*, aquar./pap. mar./cart. (50,3x40) : **USD 1 000** – NEW YORK, 30 sep. 1988 : *Mon modèle 1928*, h/t (76,4x91,8) : **USD 7 700** ; *La pêche aux crabes*, gche/cart. (45,7x56) : **USD 2 310** – NEW YORK, 16 mars 1990 : *Autoportrait 1930*, h/t (91,5x76,2) : **USD 8 250** – NEW YORK, 12 mars 1992 : *Le joueur d'orgue de Barbarie 1929*, h/t (92x102) : **USD 13 200** – NEW YORK, 25 sep. 1992 : *Solitude*, h/t (101,6x76,2) : **USD 7 700** – NEW YORK, 17 mars 1994 : *Chemin dans un village 1929*, h/t (71,1x76,2) : **USD 18 400** – NEW YORK, 21 sep. 1994 : *Les habitations de West Side 1927*, h/t (71,1x86,4) : **USD 9 200** – NEW YORK, 21 mai 1996 : *Les derniers rayons*, h/t (81,3x71,1) : **USD 2 300** – NEW YORK, 27 sep. 1996 : *Mon modèle 1928*, h/t (76,2x91,5) : **USD 5 750** ; *Fruits sur une table 1930*, h/t (81,3x91,4) : **USD 2 300.**

SCHWARTZ Wolf
xviiᵉ siècle. Actif à Stuttgart vers 1620. Allemand.
Sculpteur.

SCHWARTZ ABRYS. Voir SCHWARZ-ABRYS

SCHWARTZ-WALDEGG Fritz
Né le 1ᵉʳ mars 1889 à Vienne. xxᵉ siècle. Autrichien.
Peintre.
Il fut élève de Christian Griepenkerl et de Rudolf Bacher.
MUSÉES : VIENNE.

SCHWARTZBACH Christian
Mort en 1704. xviiᵉ siècle. Actif à Dantzig. Allemand.
Portraitiste.

SCHWARTZE Georgine Elisabeth
Née le 12 avril 1854 à Amsterdam. xixᵉ-xxᵉ siècles. Hollandaise.
Sculpteur de figures.
Fille du peintre Johan Georg Schwartze, elle fut élève de Frans Stracke et de Ferdinand Leenhoff. Elle reçut une mention honorable en 1900 à l'Exposition universelle de Paris.
MUSÉES : AMSTERDAM (Mus. mun.) : *L'Enfant de chœur – Enfants endormis.*

SCHWARTZE Johan Georg
Né le 20 octobre 1814 à Philadelphie. Mort le 28 août 1874 à Amsterdam. xixᵉ siècle. Hollandais.
Peintre de portraits, dessinateur.
Père de Georgine Elisabeth et de Thérèse. Après avoir commencé ses études en Amérique, il travailla à Düsseldorf chez Leutze, Lessing, Schadow.
Il s'inspira de Rembrandt.
MUSÉES : AMSTERDAM (Mus. mun.) : *Femme en prière* – AMSTERDAM (Mus. Nat.) : *Portrait de l'artiste – Portrait de Johann Rive – Portrait des filles de l'artiste* – LA HAYE (Mus. mun.) : *Portrait de Thérèse Schwartze* – UTRECHT (Mus. Central) : *Portrait du docteur Fles.*

VENTES PUBLIQUES : AMSTERDAM, 5 juin 1990 : *Portrait de Jimmy Barge, âgé d'un an et vêtu d'une chemise blanche 1865*, h/t (52x40) : **NLG 1 610.**

SCHWARTZE Thérèse, épouse **Van Duyl**
Née le 20 décembre 1852 à Amsterdam. Morte le 23 décembre 1918 à Amsterdam. xixᵉ-xxᵉ siècles. Hollandaise.
Peintre de genre, figures, portraits, intérieurs, peintre à la gouache, pastelliste, dessinatrice.
Élève de son père Johan Georg Schwartze, de Gabriel Max, de Carl Theodor Piloty et de Franz Seraph Lenbach à Munich, elle vint à Paris où elle fut élève de Denis Pierre Bergeret et Jean Jacques Henner. Elle débuta au Salon de 1879 ; elle reçut une mention honorable en 1884, une médaille de troisième classe en 1889, une médaille d'argent en 1889 et 1900 à l'Exposition universelle de Paris.

Th.Schwartze.1900

Th. Schwartze

MUSÉES : AMSTERDAM : *Trois jeunes filles de l'orphelinat d'Amsterdam* – *Puck* – F. D. O. Obreens – J.-L. Dusseau – J. Joubert – *L'Artiste* – AMSTERDAM (Mus. mun.) : *Tête de fillette – Il vient – Enfant mort – Luthériens convertis* – DÜSSELDORF : *Le Miroir* – FLORENCE (Mus. des Offices) : *Portrait de l'artiste* – LA HAYE (Mus. comm.) : *Rêveuse* – LEYDE : L. M. de Laat de Kanter – Joanis Mathias Schrant – ROTTERDAM (Mus. Boymans Van Beuningen) : *Cinq Orphelins* – SYDNEY – VALENCIENNES : *Henri Harpignies.*
VENTES PUBLIQUES : LONDRES, 29 mai 1910 : *Il vient 1882* : **GBP 33** – PARIS, 14 fév. 1945 : *Portrait de femme 1883* : **FRF 1 250** – AMSTERDAM, 25 mai 1976 : *La Joueuse de harpe*, past. (85x66) : **NLG 2 500** – AMSTERDAM, 31 oct. 1977 : *Portrait de Lizzy Ansingh 1902*, h/t (78x62) : **NLG 9 000** – AMSTERDAM, 24 mars 1980 : *Portrait de Maria Agnes Van Riemsdijk*, aquar. et gche (73x57) : **NLG 4 000** – AMSTERDAM, 6 juin 1983 : *Jeunes femmes dans un intérieur 1873*, h/t (104x136,5) : **NLG 4 000** – AMSTERDAM, 5 mars 1984 : *Jeune fille assise 1876*, h/t (80,2x67) : **NLG 2 500** – LONDRES, 10 sep. 1984 : *Jeune femme à la guitare*, past./pap. mar./t. (61x81) : **GBP 850** – COLOGNE, 30 mars 1984 : *Portrait d'une jeune paysanne de France*, h/t (60x50) : **DEM 3 500** – AMSTERDAM, 3 mai 1988 : *Portrait de Bramine Hubrecht, peintre*, past. et h/pap. (57x44) : **NLG 5 750** – AMSTERDAM, 30 oct. 1990 : *Petite fille priant 1874*, h/t (68,5x52) : **NLG 1 495** – AMSTERDAM, 14-15 avr. 1992 : *Portrait d'une jeune fille avec un chapeau*, craie noire avec reh. de blanc (37,5x27,5) : **NLG 2 990** – AMSTERDAM, 28 oct. 1992 : *Tête et épaules d'un enfant adossé sur des coussins*, past./pap. (36x50) : **NLG 1 380** – AMSTERDAM, 3 nov. 1992 : *Portrait de Mrs Ansingh-Weber 1905*, craie noire (60x46) : **NLG 1 323** – AMSTERDAM, 20 avr. 1993 : *Portrait d'une dame assise 1893*, h/t (173,5x129) : **NLG 5 520** – NEW YORK, 17 fév. 1994 : *Paysanne à la coiffe bleue*, h/t (55,4x44,5) : **USD 2 760** – AMSTERDAM, 21 avr. 1994 : *Perdu 1903*, h/t (101x61,5) : **NLG 18 400** – AMSTERDAM, 18 juin 1996 : *Portrait d'une petite fille*, cr., craies de coul. et gche/pap./t. (55x44) : **NLG 1 725.**

SCHWARTZENBACH. Voir SCHWARZENBACH

SCHWARTZENBERG Simon
Né le 20 septembre 1895 à Harlan. xxᵉ siècle. Actif en France. Roumain.
Peintre de paysages urbains. Naïf.
Dirigeant d'une fabrique de bonneterie, il faut rappeler qu'il fut profondément meurtri par l'assassinat de deux de ses fils par les troupes nazies. Peut-être y-a-t-il un lien avec le fait qu'il commença à peindre en 1952, cherchant des dérivatifs à ses pensées, de même qu'il se passionna également pour la musique.
Il exposa pour la première fois en 1959 à la Maison de la Pensée française à Paris, participant à l'exposition *Les Naïfs du Douanier Rousseau à nos jours*, puis participa à d'autres manifestations toujours à Paris : 1963 Salon des Réalités Nouvelles ; 1964 *Quatre Peintres naïfs* présenté par Anatole Jakovsky et *Quinze peintres naïfs* ; 1965 Galerie Charpentier ; ainsi qu'à l'étranger : 1966 *Du Douanier Rousseau à nos jours* au Japon ; 1969 en Yougoslavie et Italie, à Bruxelles et Bâle. Il montra ses œuvres à partir de 1963 à Paris dans des expositions personnelles.
Il peint surtout les vieilles pierres des monuments parisiens, ce qui le situe évidemment dans la lignée de Louis Vivin, d'autant qu'il détaille minutieusement jusqu'aux pavés des rues. Pourtant

d'un style plus enjoué, plus léger, il n'atteint peut-être pas à la gravité de Vivin, étant tout simplement dans un autre registre.
Musées : Paris (Mus. Nat. d'Art Mod.) : *Orange, le théâtre antique* – Zagreb.

SCHWARTZENWALDER Martin. Voir SCHWARZWALDER

SCHWARTZKOPF. Voir aussi SCHWARZKOPF

SCHWARTZKOPF Richard
Né le 11 avril 1893. xxᵉ siècle. Allemand.
Graveur de sujets militaires.
Il vécut et travailla à Düsseldorf. Il figura évidemment dans l'exposition traditionnelle qui fut opposée à l'exposition de l'*Art dégénéré*, toutes deux inaugurées par Hitler à Munich en 1937. Il pratique la calligraphie et surtout la gravure sur bois, traditionnelle dans les pays germaniques depuis le Moyen-Âge. Il ne recherche pas cet accent archaïque voulu par les graveurs de la *Brücke* de 1907-1908, mais au contraire opte pour un dessin en accord avec ses sujets belliqueux, style de dessin synthétisé, « stylisé », qui fut caractéristique de la philatélie du IIIᵉ Reich. On cite de lui surtout une suite intitulée *Passions allemandes*, représentant des défilés agressifs de « Chemises brunes » en uniformes et derrière les drapeaux à croix gammée flottant énergiquement au vent.

SCHWARTZMANN Andreas. Voir SCHWARZMANN

SCHWARTZMANN Johann Jakob. Voir SCHWARZMANN

SCHWARTZ. Voir aussi SCHWARTZ et SWARTZ

SCHWARTZ Adolf. Voir SCHWARTZ

SCHWARTZ Albert Gustave. Voir SCHWARTZ

SCHWARTZ Alfred
Né en 1867, et non en 1833. Mort en 1951. xixᵉ-xxᵉ siècles. Allemand.
Peintre de genre, portraits.
Ventes Publiques : Lucerne, 25 mai 1982 : *Joie maternelle*, h/t (63x114) : CHF 3 400.

SCHWARTZ Alfred. Voir aussi SCHWARTZ

SCHWARTZ Armand
Né le 17 janvier 1881 à Delsberg. xxᵉ siècle. Suisse.
Peintre d'animaux, paysages.
Il fut élève de l'école d'art de Berne et de l'académie des beaux-arts de Düsseldorf.
Musées : Berne : *Vaches dans la forêt*.

SCHWARTZ Bernhard
xviᵉ siècle. Allemand.
Sculpteur.
Il fut élève de Hans Dauher à Augsbourg en 1521.

SCHWARTZ Caintat ou Cajetan
xviiᵉ siècle. Actif dans la première moitié du xviiᵉ (?) siècle. Allemand.
Graveur au burin.
Il a gravé des sujets religieux.

SCHWARTZ Charles ou Carl Benjamin
Né en 1757 à Leipzig. Mort le 21 octobre 1813 à Leipzig. xviiiᵉ-xixᵉ siècles. Allemand.
Peintre, dessinateur, aquarelliste, et graveur à l'eau-forte.
Élève d'Œser. Il a gravé des paysages et des allégories. Le Musée Municipal de Leipzig conserve de lui *Vue du marché*.

SCHWARTZ Christian
Né en 1645 à Dresde. Mort en 1684 à Reichstadt (près de Dippoldiswalde). xviiᵉ siècle. Allemand.
Peintre.
Élève de J. C. Patenti à Hambourg ; il continua ses études à Vienne et travailla à Dresde.

SCHWARTZ Christian Jacob
xviiiᵉ siècle. Actif à Leipzig à la fin du xviiiᵉ siècle. Allemand.
Peintre et graveur.
Il grava des vues et des architectures.

SCHWARTZ Christoph. Voir SCHWARTZ

SCHWARTZ Damaszen
Né en 1721. xviiiᵉ siècle. Actif à Brunn. Autrichien.
Peintre.
Moine de l'ordre des Dominicains, il exécuta des statues au maître-autel de l'église des Dominicains de Brunn en 1743.

SCHWARZ Elsa, épouse Beck
Née le 26 avril 1888 à Vienne. xxᵉ siècle. Autrichienne.
Peintre de paysages, natures mortes.

SCHWARZ Emmanuel Jacob
Né vers 1724. Mort en 1791 à Augsbourg. xviiiᵉ siècle. Actif à Augsbourg. Allemand.
Sculpteur.
Il sculpta des tombeaux et des architectures.

SCHWARZ Eugen
Né en mai 1851 à Burgeln. Mort en 1904 à Berlin. xixᵉ siècle. Allemand.
Peintre de portraits.
Il fut élève de Ferdinand Keller à Carlsruhe et de Hans Canon à Vienne. Il travailla à Berlin à partir de 1896.

SCHWARZ Frank H.
Né le 21 juin 1894 à New York. xxᵉ siècle. Américain.
Peintre, dessinateur.
Il fut élève de Harry Mills Walcott. Il fut membre du Salmagundi Club à New York.

SCHWARZ Frantz ou Johan Georg Frans ou Schwartz
Né le 18 juillet 1850 à Copenhague. Mort le 13 février 1917 à Copenhague. xixᵉ-xxᵉ siècles. Danois.
Peintre de portraits, graveur.
Il fut élève de l'académie des beaux-arts de Copenhague.
Musées : Copenhague : *Autoportrait* – Frederiksborg : *Le Roi Frédéric III et les quatre états* – *Portrait de l'artiste*.
Ventes Publiques : Copenhague, 8 juin 1977 : *La marchande d'œufs* 1887, past. (66x56) : DEM 13 000 – New York, 13 juin 1980 : *Perspective* 1912, pl. et reh. de blanc et argent (25x25) : USD 1 900 – Londres, 16 mars 1989 : *La dentellière* 1886, h/pan. (28,5x22) : GBP 5 500.

SCHWARZ Franz Joseph
Né en 1841 à Dresde. xixᵉ siècle. Allemand.
Sculpteur.
Il exécuta des statues dans la cathédrale d'Halberstadt et dans l'église de Grottau.
Ventes Publiques : Londres, 23 fév. 1977 : *La cour de ferme*, h/pan. (64x77,5) : GBP 1 250.

SCHWARZ Georg
xviiᵉ-xviiiᵉ siècles. Autrichien.
Sculpteur sur bois.
Fils de Konrad S. Il a sculpté des stalles dans l'église de Hüttau.

SCHWARZ Gustav. Voir SCHWARTZ

SCHWARZ Hans. Voir SCHWARZ Johann

SCHWARZ Heinrich
Né le 19 décembre 1903 à Berlin. xxᵉ siècle. Allemand.
Peintre de portraits, animaux, graveur.

SCHWARZ J.
xviiᵉ siècle. Allemand.
Sculpteur sur bois.
Il a sculpté une statue de *Saint Sébastien* à Gmund en 1662.

SCHWARZ Jakob
Mort en 1750. xviiiᵉ siècle. Actif à Munich. Allemand.
Peintre.

SCHWARZ Jakob Eberhard
xviiᵉ siècle. Actif à Stuttgart au milieu du xviiᵉ siècle. Allemand.
Sculpteur sur bois.
Il a sculpté un *Christ en Croix* dans l'église de Schönaich en 1650.

SCHWARZ Jeremias
xviᵉ siècle. Actif à Leonberg à la fin du xviᵉ siècle. Allemand.
Sculpteur.
Il a sculpté le tombeau de Louis VI dans l'église du Saint-Esprit de Heidelberg.

SCHWARZ Johann ou Hans
Mort en 1811 à Klein-Hüningen près de Bâle. xixᵉ siècle. Suisse.
Aquarelliste.
Peut-être identique à Johann Jakob Schwarz, né à Nuremberg vers 1765. Il peignit des scènes populaires et des caricatures.

SCHWARZ Johann Christof
Né vers 1660. Mort en 1714. xviie-xviiie siècles. Actif à Bayreuth. Allemand.
Peintre et calligraphe.

SCHWARZ Johann Georg
xviiie siècle. Actif au milieu du xviiie siècle. Allemand.
Sculpteur sur bois.
Il a sculpté des stalles dans l'église de Weilheim en 1751.

SCHWARZ Johann Gottlieb ou Chvarts
Né en 1736, d'origine allemande. Mort le 31 décembre 1804 à Saint-Pétersbourg. xviiie siècle. Russe.
Sculpteur d'ornements et sculpteur sur bois.
Il fut professeur à l'Académie de Saint-Pétersbourg à partir de 1770.

SCHWARZ Johann Israel
xviie siècle. Travaillant à Vienne de 1639 à 1674. Autrichien.
Peintre et graveur de sceaux.

SCHWARZ Johann Jakob
xviiie siècle. Travaillant à Nuremberg de 1725 à 1758. Allemand.
Dessinateur pour la gravure au burin et graveur.
Il grava des architectures et des paysages.

SCHWARZ Johann Jakob
Né vers 1765 à Nuremberg. xviiie siècle. Travaillant en Suisse. Suisse.
Graveur de vues.

SCHWARZ Johann Samuel
xviiie siècle. Travaillant à Gransee en 1776. Allemand.
Graveur.

SCHWARZ Jörg
xvie siècle. Actif à Nuremberg dans la seconde moitié du xvie siècle. Allemand.
Sculpteur sur bois.
Il a sculpté un plafond et une porte dans une salle de l'Université de Würzburg en 1585.

SCHWARZ Joseph
xviiie siècle. Actif à Passau de 1725 à 1734. Allemand.
Peintre.
Il a peint le tableau du plafond de l'église d'Untergriesbach en 1725.

SCHWARZ Joseph
Mort en 1765 à Buchloe. xviiie siècle. Allemand.
Peintre.
Il a sculpté un calvaire pour l'église de Buchloe.

SCHWARZ Joseph
Né vers 1750 à Nixdorf. xviiie siècle. Autrichien.
Sculpteur d'ornements sur pierre et sur bois.
Élève de Fr. Wilhelm Müller à Dresde. Peut-être identique à Johann Gottlieb S.

SCHWARZ Karl Friedrich
Né en 1797 à Leipzig. xixe siècle. Allemand.
Peintre de décors, de paysages et d'architectures.
Il travailla à Dresde.

SCHWARZ Konrad
Mort en 1702. xviie siècle. Autrichien.
Sculpteur sur bois.
Fils de Wolf S., mort en 1652. Il a sculpté des chaires et des stalles pour des églises de la province de Salzbourg.

SCHWARZ Lukas ou Lux
Mort avant 1526. xvie siècle. Actif à Berne. Suisse.
Peintre verrier.
Il travailla à Berne à partir de 1498 et exécuta de nombreux vitraux pour des églises et des maisons bourgeoises.

SCHWARZ Martin
xve-xvie siècles. Actif à Rothenbourg de 1480 à 1522. Allemand.
Peintre d'histoire.
Les œuvres de cet artiste ont été attribuées à Martin Schongauer. On cite parmi ses principales productions, aujourd'hui disparues, un Christ en Croix, pour l'église de Schwebach près de Nuremberg, un tableau d'autel pour l'église des Dominicains à Rothenburg.
Musées : Bamberg (Mus. mun.) : La Vierge avec sainte Marguerite, sainte Catherine et d'autres saintes – Le départ des apôtres –

Nuremberg (Mus. Germanique) : L'Annonciation – La Nativité – L'Adoration des Rois – Mort de la Vierge – Würzburg : Sainte Marguerite et sainte Apolline.

SCHWARZ Martin
Mort en 1644 à Leipzig. xviie siècle. Allemand.
Peintre amateur.
Il fut sacristain dans l'église Saint-Thomas de Leipzig. Le Musée Municipal de cette ville conserve de lui Le Christ à Gethsémani.

SCHWARZ Martin
Né en 1946 à Winterthur. xxe siècle. Suisse.
Peintre de scènes animées, figures. Citationniste de la modification.
Dans la période où il était peintre de compositions animées, paysages et fleurs, il a montré ses œuvres dans une exposition personnelle en 1984 au Kunstmuseum de Winterthur. Toutefois, il réalisait déjà des photomontages. Il passe ensuite à la pratique de la « modification ». Depuis Gironella, jusqu'à Herman Braun-Vega, en passant par Picasso se retournant sur Vélasquez ou Manet, la stratégie de la modification a fait des adeptes, d'autant que, dépassant les moyens artisanaux de l'épiscope ou du collage, les techniques modernes assistées par ordinateur permettent les transformations en peinture de documents originaux les plus spectaculaires, quant à l'imagination délirante ou fantastique et quant à la facture parfaite, dans des délais très raccourcis. Martin Schwarz profite pleinement de ces possibilités qu'il exploite dans des directions diverses, poétique quand il peint le lit froissé comme encore tiède qu'a quitté la Maja de Goya, simplement farceuse quand il déplace le bras et la main du Napoléon de David jusqu'où il ne faut pas sur le devant du pantalon.

SCHWARZ Mommie. Voir **SCHWARTZ Mommie**

SCHWARZ Otto Gottlieb
Né à Werro. xixe siècle. Actif dans la première moitié du xixe siècle. Allemand.
Lithographe.
Il travailla à Riga à partir de 1828.

SCHWARZ Paul Wolfgang ou Schwartz
Né en 1766 à Nuremberg. Mort vers 1815 à Nuremberg. xviiie-xixe siècles. Allemand.
Graveur à l'aquatinte et au pointillé.
Élève de Ch. de Mechel. Il a gravé des sujets d'histoire et des paysages. Nommé en 1789, graveur de la cour du duc de Saxe-Cobourg-Saalfeld.

SCHWARZ Philipp
Né le 12 février 1874 à Darmstadt. Mort en décembre 1924 à Darmstadt. xixe-xxe siècles. Allemand.
Sculpteur.

SCHWARZ Pierre
Né en 1950. xxe siècle. Belge.
Peintre, graveur. Expressionniste.
Il fut élève des académies des beaux-arts de Bruxelles et de Watermael-Boitsfort, puis étudia avec Kokoschka à Salzbourg.
Bibliogr. : In : Dict. biogr. illustré des artistes en Belgique depuis 1830, Arto, Bruxelles, 1987.

SCHWARZ Rudolf
Né en 1856 à Vienne. Mort le 14 avril 1912 à Indianapolis. xixe-xxe siècles. Actif aux États-Unis. Autrichien.
Sculpteur.

SCHWARZ Rudolf
Né le 21 octobre 1878 à Kaiserslautern. xxe siècle. Allemand.
Sculpteur.
Il fut élève de Wilhelm von Ruemann et de l'académie des beaux-arts de Munich. Il travailla dans cette ville.
Musées : Mulhouse (Mus. des Beaux-Arts) : Reichsautobahn N 43.

SCHWARZ Sigrid Katharina
Née en 1914 à Bâle. Morte en 1992 à Bâle. xxe siècle. Suissesse.
Peintre de natures mortes, fleurs.
Ventes Publiques : Zurich, 4 juin 1992 : Nature morte avec une orchidée cypripedium, h/cart. (45x37,5) : CHF 791.

SCHWARZ Stephan
xve-xvie siècles. Actif à Augsbourg de 1493 à 1535. Allemand.
Sculpteur.

SCHWARZ Viatcheslav Grigoriévitch ou Chvarts
Né le 22 septembre 1838 à Koursk. Mort le 29 mars 1869 en Russie. xixe siècle. Allemand.

Peintre de batailles et aquafortiste.
Élève de l'Académie de Berlin. Il devint peintre du tzar Nicolas II.
MUSÉES : MOSCOU (Gal. Tretiakov) : *Ivan le Terrible près de son fils tué – L'ambassadeur russe à la cour de l'empereur Romain – Le patriarche Nikon en Nouvelle Jérusalem – Le courrier du XVI[e] siècle – Le convoi printanier de la tzarine en pèlerinage du temps du tzar Alekséï Mikhaïlovitch – La bataille*, pl., quatre illustrations pour le roman du comte A. K. Tolstoï : *Le Prince Sérébrianyï*, et sept illustrations pour le poème de Lermontov : *La chanson du marchand Kalachnikov* – SAINT-PÉTERSBOURG (Mus. de l'Ermitage) : *Le jeu d'échecs*.

SCHWARZ Wenzel ou Franz Wenzel, dit Wenzel Schwartz
Né le 24 octobre 1842 à Spittelgrund. Mort le 31 mai 1919 à Dresde. XIX[e]-XX[e] siècles. Allemand.
Peintre d'histoire, portraits.
Il fut élève des académies des beaux-arts de Dresde et d'Anvers. Il voyagea beaucoup en Allemagne, en Italie et en Algérie. De retour en Allemagne, il se fixa à Dresde où il obtint une médaille d'argent en 1863. On trouve de nombreuses œuvres de lui dans les églises de Dresde et Bauzen.

SCHWARZ Wilhelm ou Willi Franz
Né le 10 septembre 1889 à Gruorn près d'Urach. XX[e] siècle. Allemand.
Peintre de paysages.
Il fut élève de l'académie des beaux-arts de Stuttgart et de Gustav Bechler.

SCHWARZ Wolf
Mort en 1652. XVII[e] siècle. Autrichien.
Sculpteur sur bois.
Père de Konrad S. Il a sculpté des chaires et des autels pour les églises de Werfen.

SCHWARZ-ABRYS Léon ou Schwartz-Abrys
Né en 1905. Mort en 1990. XX[e] siècle. Français.
Peintre de compositions animées, portraits, figures, animaux, paysages, marines. Expressionniste.
Il a participé en 1939 à Paris, au Salon des Indépendants. Peintre de Ménilmontant, il aime à traduire la vie de ce quartier, à en restituer la poésie et l'animation. Sa vision est souvent tragique, peignant des maisonnettes dans une lumière dramatique. Il a également peint de nombreux portraits de malades mentaux, réalisant des portraits de patients de l'hôpital psychiatrique de Sainte-Anne à Paris. Les chevaux fous galopant en liberté sont aussi un de ses thèmes de prédilection.
BIBLIOGR. : *Schwarz-Abrys*, Thibaud, Paris, 1988.
VENTES PUBLIQUES : PARIS, 26 mai 1971 : *Rue des Grands-Champs* : FRF 1 400 – PARIS, 21 mars 1974 : *Les vieilles maisons* : FRF 3 000 – VERSAILLES, 28 mars 1976 : *La gare de Ménilmontant*, h/t (54x65) : FRF 4 000 – PARIS, 30 mai 1988 : *Le village*, h/isor. (54x65) : FRF 1 700 – PARIS, 12 juil. 1988 : *Bateaux dans le golfe*, h/pan. (50x61) : FRF 3 500 – PARIS, 16 jan. 1989 : *Rue à Ménilmontant*, h/isor. (50x61) : FRF 3 400 – PARIS, 16 nov. 1990 : *La gare*, h/isor. (53x63) : FRF 4 500 – PARIS, 10 juin 1991 : *La gare*, h/isor. (54x65) : FRF 4 000.

SCHWARZBAUER Joseph Anton
Né en 1766. Mort le 6 août 1800. XVIII[e] siècle. Actif à Vienne. Autrichien.
Portraitiste.

SCHWARZBAUR Christoph
XVIII[e] siècle. Allemand.
Peintre.
Il a peint un *Crucifié* dans l'église d'Ochsenhausen.

SCHWARZBECK Fritz
Né le 23 décembre 1902 à Wicklesgreuth. XX[e] siècle. Allemand.
Sculpteur de bustes.
Il fut élève des académies des beaux-arts de Düsseldorf et Cassel.

SCHWARZBÖCK Georg
Né le 5 avril 1877 à Vienne. XIX[e]-XX[e] siècles. Autrichien.
Sculpteur, graveur.
Il grava des médailles.

SCHWARZBURGER Carl
Né le 7 juillet 1850 à Leipzig. XIX[e]-XX[e] siècles. Depuis 1874 actif aux États-Unis. Allemand.
Graveur.

Il se fixa à Brooklyn (New York) en 1874. Il pratiqua la gravure au burin.

SCHWARZE. Voir aussi SCHWARTZE

SCHWARZE Paul
Né en mars 1784 à Leipzig. Mort le 8 mars 1824 à Leipzig. XIX[e] siècle. Allemand.
Graveur au burin.
Élève de l'Académie de Dresde. Il grava des paysages, des scènes de genre et d'histoire.

SCHWARZENBACH Jacob ou Schwartzenbach
Né le 19 janvier 1763 à Middelbourg. Mort le 7 mai 1805 à Vere. XVIII[e] siècle. Hollandais.
Peintre de portraits et aquafortiste.
Il a gravé des portraits. Le Musée National d'Amsterdam conserve de lui deux marines.

SCHWARZENBACH Peter
XV[e] siècle. Actif à Ulm en 1473. Allemand.
Sculpteur.
Il fut également bosseleur.

SCHWARZENBERG Ernst de, prince
Né le 25 mai 1773. Mort le 14 mars 1821. XVIII[e]-XIX[e] siècles. Autrichien.
Dessinateur amateur.

SCHWARZENBERG Johanna Elisabeth. Voir SCHMERFELD Johanna Elisabeth von

SCHWARZENBERG Melchior
XVI[e] siècle. Travaillant à Rostock et à Wittenberg, de 1516 à 1550. Allemand.
Dessinateur et graveur sur bois.
Il exécuta des gravures pour la Bible à Wittenberg en 1534.

SCHWARZENBERG Pauline Charlotte Iris, née Princesse d'Arenberg
Née le 2 septembre 1774. Morte le 1[er] juillet 1810 à Paris. XVIII[e]-XIX[e] siècles. Autrichienne.
Dessinateur et graveur.
Elle dessina et grava des vues des châteaux de la famille de Schwarzenberg en Bohême.

SCHWARZENBERGER Adolph
Né vers 1714. Mort en mars 1738. XVIII[e] siècle. Actif à Francfort. Allemand.
Sculpteur.
Fils de Johann Bernhard S.

SCHWARZENBERGER Franz
Né vers 1699. Mort en novembre 1735. XVIII[e] siècle. Actif à Francfort. Allemand.
Sculpteur.
Fils de Johann Bernhard S.

SCHWARZENBERGER Hans ou Schwarzperger
XVI[e] siècle. Actif à Augsbourg, à Nuremberg et à Ratisbonne de 1528 à 1538. Allemand.
Graveur sur bois.

SCHWARZENBERGER Johann
XVIII[e] siècle. Actif à Ambling et à Prien en 1739. Allemand.
Stucateur.

SCHWARZENBERGER Johann Bernhard ou Schwarzenburger
Né le 4 juin 1672 à Francfort. Mort en juillet 1741 à Francfort. XVII[e]-XVIII[e] siècles. Allemand.
Sculpteur et tailleur de camées.
Père d'Adolph, de Franz et de Valentin S. Il travailla en commun avec ses fils et sculpta des statues.

SCHWARZENBERGER Johann Peter
XVII[e] siècle. Travaillant vers 1697. Allemand.
Portraitiste.
Frère de Johann Bernhard S.

SCHWARZENBERGER Rupert
Mort le 25 mars 1900 à Innsbruck. XIX[e] siècle. Autrichien.
Peintre verrier, architecte d'intérieurs et illustrateur.

SCHWARZENBERGER Valentin
Né en 1692 à Francfort-sur-le-Main (?). Mort le 5 février 1754 à Leipzig. XVIII[e] siècle. Allemand.
Sculpteur.
Élève de Permoser à Dresde. Il a sculpté la chaire de l'église Saint-Paul de Dresde.

SCHWARZENBERGER Valentin
Né vers 1704. Mort en avril 1732. XVIII^e siècle. Actif à Francfort. Allemand.
Sculpteur.
Fils de Johann Bernhard S.

SCHWARZENBURGER Johann Bernhard. Voir **SCHWARZENBERGER**

SCHWARZENFELD Schreitter von. Voir **SCHREITTER von Schwarzenfeld**

SCHWARZENHORN Johann Rudolf Schmid von, baron. Voir **SCHMID**

SCHWARZER Karl Josef
Né vers 1825 à Heinrichswalde. Mort le 10 mai 1896 à Rome. XIX^e siècle. Allemand.
Peintre et copiste.

SCHWARZER Ludwig
Né en 1912 à Vienne. XX^e siècle. Autrichien.
Peintre.
Il fit ses études à l'académie des beaux-arts de Vienne, de 1932 à 1936. Il a participé à des expositions collectives, notamment à la Biennale de Menton.
VENTES PUBLIQUES : VIENNE, 18 mars 1977 : *Le Pigeon voyageur* 1976, h/t mar./pan. (31x41) : **ATS 40 000** – VIENNE, 16 mars 1979 : *La Cible* 1978, h/pan. (40x30) : **ATS 38 000** – VIENNE, 17 mars 1987 : *Visite de Nice* 1973, temp. (39x30) : **ATS 22 000**.

SCHWARZHUBER Aventin
XVIII^e-XIX^e siècles. Actif à Munich. Allemand.
Peintre.
Élève de Johann Kaspar Sing. Il travailla pour des églises d'Amberg, d'Ingolstadt et de Stadtamhof.

SCHWARZKOGLER Rudolf
Né en 1940. Mort en 1969. XX^e siècle. Autrichien.
Artiste, auteur de performances. Groupe des Actionnistes Viennois.
Ses actions ont fait l'objet depuis sa mort de nombreuses expositions collectives notamment lors de la Documenta V de Cassel. Des rétrospectives de son œuvre ont été présentées : 1970 Vienne ; 1976 Innsbruck ; 1992 Museum Moderner Kunst Stiftung Ludwig à Vienne ; 1993 *Rudolf Schwarzkogler – photographies d'actions, Vienne, 1965-1966* au musée national d'art moderne de Paris.
Auteur d'happenings et d'actions corporelles, il a littéralement poussé jusqu'à ses limites les plus extrêmes l'engagement de l'artiste dans son œuvre. Usant de la provocation et jouant sur la répulsion, ses gestes étaient avant tout remise en question des déterminismes qui pèsent sur l'homme. Assignant l'artiste à des gestes morbides, ce qui, entre parenthèses, semble tout à fait caractéristique d'un état d'esprit à Vienne au milieu des années soixante. Il a assumé la dérision tragique de son rôle de provocateur jusqu'à la mort. Moins acte de désespoir qu'acte de suprême refus, il est en effet mort des suites d'une « action » au cours de laquelle il s'est amputé cruellement.

SCHWARZKOPF Karl Heinrich
Né vers 1763. Mort le 1^{er} décembre 1846. XVIII^e-XIX^e siècles. Allemand.
Modeleur.
Il travailla dans les Manufactures de porcelaine de Berlin, de Brunswick et de Furstenberg.

SCHWÄRZLER Alois Konrad
Né le 17 novembre 1874 à Kufstein. XIX^e-XX^e siècles. Autrichien.
Graveur de paysages.
Il vécut et travailla à Kramsach dans le nord du Tyrol. Il a gravé des paysages de l'Engadine et du Tyrol méridional.

SCHWARZMANN Andreas ou **Schwartzmann**
Originaire de Waldsassen. Mort le 30 août 1739 à Fulda. XVIII^e siècle. Allemand.
Stucateur.
Il travailla pour la cathédrale et le château de Fulda.

SCHWARZMANN Johann Jakob ou **Schwartzmann** ou **Schwarcmann**
Né le 23 mai 1729 à Schnifis (près de Ferldkirch). Mort le 12 juillet 1784 dans la même localité. XVIII^e siècle. Autrichien.
Stucateur et sculpteur.
Il exécuta de nombreuses œuvres dans des églises d'Autriche et d'Allemagne du Sud. Il travailla pour la cour des Hohenzollern.

SCHWARZMANN Joseph
Né vers 1724 à Coire. Mort le 16 septembre 1793 à Rome. XVIII^e siècle. Suisse.
Graveur au burin et sur bois.
Père de Joseph Anton S.

SCHWARZMANN Joseph Anton
Né le 22 mars 1754 à Rome. XVIII^e siècle. Italien.
Graveur sur bois.
Fils de Joseph S. et mari de Laura Piranesi, graveur, fille du Piranèse.

SCHWARZMANN Joseph Anton
Né le 1^{er} février 1806 à Prutz. Mort le 18 juillet 1890 à Munich. XIX^e siècle. Autrichien.
Peintre de décorations.
Élève de Schönher et de H. Hess à Munich. Il peignit des décorations dans plusieurs châteaux de Munich, dans la Pinacothèque de cette ville et dans le château d'Athènes.

SCHWARZMAYR Joseph
XVIII^e siècle. Actif à Reisbach de 1765 à 1769. Allemand.
Sculpteur sur bois.
Il sculpta le maître-autel dans l'église de Mariakirchen.

SCHWARZPECKH Hans
XVII^e siècle. Autrichien.
Sculpteur sur bois.
Il exécuta plusieurs statues dans l'église de Prazoll près de Bozen vers 1650.

SCHWARZPERGER Hans. Voir **SCHWARZENBERGER**

SCHWARZSCHILD Alfred
Né le 14 novembre 1874 à Francfort-sur-le-Main. XIX^e-XX^e siècles. Allemand.
Peintre de genre.
Il figura à Paris, aux Salons des Artistes Français, où il reçut une mention honorable en 1903, et de la Société Nationale des Beaux-Arts.
VENTES PUBLIQUES : LINDAU (B.), 7 mai 1980 : *Femme et enfants dans les champs*, h/t (100x150) : **DEM 4 200** – LUCERNE, 6 nov. 1986 : *Deux nus portant une coupe de fruits* 1909, h/t (173x103) : **CHF 8 500** – LONDRES, 5 mai 1989 : *L'Au-revoir* 1911, h/t (129,5x87,5) : **GBP 5 500** – MUNICH, 29 nov. 1989 : *Le Vent du sud* 1903, h/t (93,5x213) : **DEM 16 500** – LONDRES, 18 mars 1994 : *Le Centre des attentions* 1902, h/t (74x152) : **GBP 9 200** – NEW YORK, 1^{er} nov. 1995 : *La Fin de l'été* 1903, h/t (213,4x95,3) : **USD 19 550** – MUNICH, 3 déc. 1996 : *Enfants aux guirlandes de fleurs* 1902, h/t (96x127) : **DEM 4 800**.

SCHWARZWALDER Martin ou **Schwartzenwalder**
XVII^e siècle. Actif à Vienne dans la seconde moitié du XVII^e siècle. Autrichien.
Sculpteur sur bois et peintre de figures.
Il a sculpté l'autel Saint-Joseph dans l'abbaye de Heiligenkreuz en 1689.

SCHWARZWALDER Max
XVIII^e siècle. Allemand.
Sculpteur sur bois.
Il a sculpté des autels, des stalles et des confessionnaux dans l'église Saint-Étienne de Mindelheim.

SCHWATHE Hans
Né le 28 mai 1870 à Strachwitztal. XIX^e-XX^e siècles. Suisse.
Sculpteur de compositions religieuses, sculpteur de bustes, médailleur.
Il sculpta des tombeaux, des bustes, et des autels pour des églises de Vienne et d'autres villes autrichiennes.

SCHWATZER Erhard ou **Swatzer**
XV^e-XVI^e siècles. Allemand.
Peintre de compositions religieuses.
Il travailla pour les évêques de Bamberg.

SCHWATZER Erhard I
XVI^e siècle. Allemand.
Peintre.
Il travaillait à Nuremberg en 1529.

SCHWATZER Erhard II ou **Schwetzer** ou **Schweitzer** ou **Svetzer**
Né en 1505. XVI^e siècle. Allemand.
Peintre de portraits.
Il travaillait à Nuremberg. Il s'agit peut-être du fils d'Erhard I.

SCHWAYER. Voir **SCHWAIGER**

SCHWAZ Hans. Voir **MALER Hans**

SCHWEBACH Johann Jakob. Voir **SWEBACH**

SCHWEBEL Ivan
Né en 1932. XXᵉ siècle. Israélien.
Peintre de compositions animées, figures, technique mixte.

Schwebel

VENTES PUBLIQUES : TEL-AVIV, 2 jan. 1989 : *Personnages*, h/t (89,5x100) : **USD 2 200** – TEL-AVIV, 3 jan. 1990 : *La dernière séance du cinéma Zion 1979*, h. et cr./t. (90x105) : **USD 6 380** – TEL-AVIV, 19 juin 1990 : *Peinture-sculpture dans l'environnement 1974*, techn. mixte/pap. (99x68,5) : **USD 2 090** – TEL-AVIV, 1ᵉʳ jan. 1991 : *Homme et femme 1988*, h/pap./t. (57,5x69) : **USD 1 210**.

SCHWEBEL Joao André
XVIIIᵉ siècle. Travaillant de 1750 à 1757. Portugais.
Dessinateur et architecte.
Il dessina des cartes géographiques.

SCHWEBLIN. Voir **MORANDT Conrad**

SCHWECHTEN Friedrich Wilhelm
Né le 2 décembre 1796 à Berlin. Mort le 28 avril 1879 à Meissen. XIXᵉ siècle. Allemand.
Peintre verrier, dessinateur, graveur à l'eau-forte et architecte.
Il a gravé des vues d'Athènes, des vues de la cathédrale de Meissen et des sujets d'histoire.

SCHWED Lorenz
Né en 1746. Mort le 19 août 1805 à Vienne. XVIIIᵉ siècle. Autrichien.
Sculpteur.
Il travailla à Vienne.

SCHWEDAR Julius
Né le 8 décembre 1854 à Pavie. Mort le 23 février 1929 à Klagenfurt. XIXᵉ-XXᵉ siècles. Autrichien.
Peintre de paysages.
Il fut élève d'Alfred Zoff à Graz.

SCHWEDE Fédor Fédorovitch
Né en 1819. Mort le 7 septembre 1863 à Saint-Pétersbourg. XIXᵉ siècle. Russe.
Paysagiste.
Cousin de Robert S. et élève de l'Académie de Saint-Pétersbourg.

SCHWEDE R.
XVIᵉ siècle. Actif à Bamberg au début du XVIᵉ siècle. Allemand.
Peintre.
Il exécuta des peintures murales dans le cloître des Carmélites de Francfort, en collaboration avec Georg Glaser.

SCHWEDE Robert ou **Chvédé**
Né le 6 décembre 1806 à Moiseküll. Mort le 28 juillet 1874 à Gräfenfeld. XIXᵉ siècle. Russe.
Portraitiste.
Élève de l'Académie de Saint-Pétersbourg et de K. T. von Neff.
Le Musée Municipal de Riga conserve de lui *Portrait d'une dame*.

SCHWEDER G. F. Theodor
Né le 23 février 1812 à Magdebourg. XIXᵉ siècle. Allemand.
Sculpteur.
Élève de Josef Klieber à Vienne, de Rauch à Berlin et de Schwanthaler à Munich. Il s'établit à Valparaiso.

SCHWEDER Hermann
XIXᵉ siècle. Allemand.
Peintre d'histoire et de genre.
Élève de J. Schrader. Il exposa à Berlin de 1860 à 1866.

SCHWEDESKY Ralf
Né en 1952 à Belzig. XXᵉ siècle. Allemand.
Peintre, graveur.
Il a participé en 1992 à l'exposition *De Bonnard à Baselitz – Dix Ans d'enrichissements du cabinet des estampes* à la Bibliothèque nationale à Paris.
MUSÉES : PARIS (BN) : *Steinzeit II : Auferstehung 1984*, eau-forte.

SCHWEDLER Robert
Né à Kustrin. XIXᵉ siècle. Travaillant de 1846 à 1868. Allemand.

Peintre de genre.
Il travailla à Berlin et à Lunebourg.

SCHWEER Charles
Né le 1ᵉʳ août 1877 à Mulhouse (Haut-Rhin). XXᵉ siècle. Français.
Graveur.
Il expose depuis 1906 au Salon des Artistes Français, à Paris.

SCHWEGERLE Hans
Né le 2 mai 1882 à Lubeck. XXᵉ siècle. Allemand.
Sculpteur de bustes, illustrateur.
Il fut élève de Wilhelm von Ruemann et de l'académie des beaux-arts de Munich.
MUSÉES : MUNICH (Gal. Nat.) : *Buste de Luther* – MUNICH (Gal. Lenbach) : *Mélusine* – NUREMBERG (Gal. mun.) : *Buste de Thomas Mann*.

SCHWEGERLE Jakob
Né vers 1811. Mort en 1864 à Augsbourg. XIXᵉ siècle. Allemand.
Lithographe.

SCHWEGLER Fritz
Né en 1935 à Breech. XXᵉ siècle. Allemand.
Peintre, sculpteur, graveur.
Il vit et travaille à Düsseldorf.
Il a participé en 1992 à l'exposition *De Bonnard à Baselitz – Dix Ans d'enrichissements du cabinet des estampes* à la Bibliothèque nationale à Paris.

SCHWEGLER Jakob
XVIᵉ siècle. Actif à Ostrach à la fin du XVIᵉ siècle. Allemand.
Sculpteur sur bois et ébéniste.
Il sculpta, avec Melchior Binder, les stalles dans l'église de Salem de 1589 à 1593.

SCHWEGLER Jakob
Né le 2 mai 1793 à Hergiswil. Mort le 7 janvier 1866 à Lucerne. XIXᵉ siècle. Suisse.
Peintre de genre, de miniatures, lithographe et sculpteur.
Il étudia la peinture avec Willisan et la sculpture avec Schlatt. Il s'établit à Lucerne. Il fut professeur de dessin. Ses deux fils, le lithographe Joseph Schwegler et le peintre Xavier Schwegler marchèrent dignement sur ses traces. Le Musée de Soleure conserve de lui *Le rétameur*.
VENTES PUBLIQUES : LUCERNE, 7 nov. 1985 : *Unter der Egg 1859*, h/t (45,5x60,5) : **CHF 17 000**.

SCHWEGLER Joseph
Né le 31 mai 1831 à Lucerne. XIXᵉ siècle. Suisse.
Lithographe.
Fils de Jakob S., né en 1793. Il s'établit à New York en 1873.

SCHWEGLER Philipp Jakob
Né en 1702 à Söflingen. Mort en 1738 à Söflingen. XVIIIᵉ siècle. Allemand.
Peintre.

SCHWEGLER Xaver
Né le 3 décembre 1832 à Lucerne. Mort le 16 janvier 1902 à Lucerne. XIXᵉ siècle. Suisse.
Peintre de sujets de chasse, figures, portraits, paysages, paysages d'eau, intérieurs, peintre de miniatures, dessinateur.
Son père Jakob Schwegler fut également son professeur. Il alla ensuite à Munich où il exécuta de nombreuses copies d'après les maîtres anciens, puis à Paris. De retour en Suisse il se fixa à Lucerne et y enseigna le dessin à l'école du Canton. Il a produit un grand nombre d'ouvrages.
MUSÉES : BÂLE : *Chasseur avec des peaux de bêtes sur un traîneau* – *Nature morte, gibier* – BERNE : *Coupes du XVIᵉ et du XVIIᵉ siècle* – LAUSANNE : *La glissade, effet de neige*.
VENTES PUBLIQUES : LUCERNE, 17 juin 1950 : *Le Lac des Quatre-Cantons* : **CHF 1 600** – BERNE, 22 oct. 1976 : *Vue du lac des Quatre-Cantons 1850*, h/pap. mar./cart. (33x44) : **CHF 2 000** – BERNE, 28 avr. 1978 : *Le Rétameur*, h/pap. mar./t. (32x38,5) : **CHF 2 800** – SAN FRANCISCO, 21 juin 1984 : *Nature morte au lièvre et au faisan*, h/t (30x23,5) : **USD 1 500** – LUCERNE, 3 oct. 1986 : *Vues de Lucerne, Zinen, Hasli, etc.*, aquar., suite de quatorze : **CHF 32 000**.

SCHWEGMAN Hendrik
Né en 1761 près de Haarlem. Mort en 1816 près de Haarlem. XVIIIᵉ-XIXᵉ siècles. Hollandais.

Peintre de fleurs, de natures mortes et aquafortiste.
Élève de P. Van Loo, il entra en 1791 dans la Gilde de Haarlem. Il a gravé un grand nombre de planches, notamment des estampes en couleurs pour *Icônes Planlarum rariorum*. On lui doit aussi des paysages gravés dans la manière d'Antonie Waterloo. Il mourut des suites de son ivrognerie. Les Musées de Bruxelles et de Haarlem conservent des dessins de cet artiste.

SCHWEICH Carl ou Karl
Né le 6 décembre 1823 à Darmstadt. Mort le 23 avril 1898 à Düsseldorf. xixᵉ siècle. Allemand.
Peintre de paysages et de portraits.
Élève d'Aug. Lucas à Darmstadt, de Rottmann à Munich, de Dyckmans et de Wappers à Anvers. Il s'est surtout appliqué à peindre les nuages, les effets de tempête, de bourrasque, etc. Le Musée de Darmstadt conserve une œuvre de lui.

SCHWEICKARDT Hendrik Willem ou Heinrich Wilhelm ou Schweickhardt, Scheickhardt
Né en 1746 en Brandebourg. Mort le 8 juillet 1797 à Londres. xviiiᵉ siècle. Allemand.
Peintre de portraits, paysages animés, paysages, aquarelliste, peintre de cartons de tapisseries et de paysages, graveur, dessinateur.
Il fut élève de Girolamo Lapis. Il alla à La Haye en 1775 et à Londres en 1786. Son fils L. Schweickardt fut graveur. Lui-même réalisa des eaux-fortes.
Musées : Blackburn : *Bétail* – Hambourg : *Paysage italien* – La Haye (Mus. mun.) : *Marchand de fruits* – Londres (Nat. Gal.) : *Pâturage* – Montréal (Learmont) : *Paysage* – Paris (Mus. du Louvre) : *Patineurs sur un canal* – Vienne (Gal. Harrach) : *Paysage*.
Ventes Publiques : Paris, 18-23 mars 1901 : *Vue d'un canal en Hollande* : FRF 640 – Londres, 11 mars 1911 : *Rivière glacée 1793* : GBP 39 – Paris, 20 mai 1925 : *Patineurs sur un canal en Hollande* : FRF 820 – Londres, 19 juil. 1929 : *Scène de rivière gelée* : GBP 65 – Londres, 20 déc. 1946 : *Scène de rivière gelée* : GBP 94 – Londres, 9 juin 1967 : *Patineurs sur rivière glacée* : GNS 1 100 – Londres, 29 nov. 1968 : *Paysage d'hiver avec patineurs* : GNS 2 600 – Amsterdam, 10 nov. 1970 : *Paysage d'hiver avec patineurs* : NLG 40 000 – Amsterdam, 14 nov. 1972 : *Paysage d'hiver animé* : NLG 16 000 – Londres, 30 nov. 1973 : *Paysans et troupeau au bord d'une rivière* : GNS 3 800 – Londres, 18 juil. 1974 : *Paysage d'Italie* : GNS 2 800 – Paris, 12 mars 1976 : *Patineurs ; Bords de rivière*, h/pan., une paire (19x26) : FRF 16 500 – Londres, 25 mars 1977 : *Paysage d'hiver avec patineurs*. (28x38) : GBP 6 000 – Londres, 19 avr. 1978 : *Paysans et troupeau dans un paysage*, h/pan. (43x64) : GBP 1 000 – Londres, 9 mai 1979 : *Paysage d'hiver à la rivière gelée*, h/t (44x59) : GBP 3 600 – Versailles, 18 mai 1980 : *Paysans revenant des champs*, pl. et aquar. (26,5x22) : FRF 4 400 – Amsterdam, 16 nov. 1981 : *Paysage d'hiver avec patineurs*, pl. et lav./pap. bleu (28x18,1) : NLG 2 300 – Lille, 12 déc. 1982 : *Scène de patinage*, h/bois (18x28) : FRF 18 000 – Vienne, 16 nov. 1983 : *Paysage d'hiver avec patineurs*, h/pan. (20,3x28) : ATS 200 000 – Londres, 25 oct. 1985 : *Patineurs dans un paysage d'hiver 1791*, h/pan. (50,8x71,1) : GBP 15 000 – Monte-Carlo, 22 fév. 1986 : *Paysage fluvial en été, Hollande ; Scène de pêche ; Une famille de bergers au bord d'une cascade ; Bergers conduisant leur troupeau à l'abreuvoir ; Paysage de rivière au clair de lune ; Scène de patinage 1776*, h/t, six toiles (266x261, 265x265, 264x90,5, 165x94, 265x104,5 et 265x11) : FRF 1 000 000 – Londres, 19 mai 1989 : *Paysage d'hiver avec des patineurs dans un estuaire*, h/t (37,2x47,6) : GBP 6 600 – Amsterdam, 9 nov. 1993 : *Fenaison dans un paysage hollandais 1779*, h/pan. (40x52,5) : NLG 7 130 – Londres, 22 avr. 1994 : *Putti avec des fleurs*, h/pan. (24,3x17,2) : GBP 1 840 – Amsterdam, 17 nov. 1994 : *Paysage d'hiver avec des hommes tirant un traîneau sur un rivage enneigé avec des patineurs au lointain*, h/t (71,5x98) : NLG 50 000 – Amsterdam, 13 nov. 1995 : *Noce de campagne 1782*, h/t (74,8x101,8) : NLG 69 000 – Amsterdam, 6 mai 1996 : *Putti jouant dans un parc*, h/t en grisaille en rose, une paire (chaque 80,5x105,5) : NLG 37 760 – New York, 16 oct. 1997 : *Paysage d'hiver avec des patineurs et autres personnages sur une mare gelée 1793*, h/pan. (33x44,4) : USD 107 000 – Londres, 3-4 déc. 1997 : *Scène pastorale avec des paysans et des vaches près d'un cours d'eau*, h/pan. (43,2x60,8) : GBP 10 350.

SCHWEICKARDT Katharina
xviiiᵉ siècle. Britannique.
Peintre de fleurs.
Fille de Hendrik Willem S.

SCHWEICKARDT Louis ou Lodevyk
xviiiᵉ siècle. Britannique.
Graveur au burin.
Fils de Hendrik Willem S. Il grava des uniformes.

SCHWEICKART Johann Adam ou Schweikart
Né le 19 octobre 1722 à Nuremberg. Mort le 15 octobre 1787 à Nuremberg. xviiiᵉ siècle. Allemand.
Graveur au burin et dessinateur.
Après avoir étudié avec Preissler, il alla se perfectionner en Italie. Il fit à Florence un séjour de dix-huit ans et, parmi de nombreux travaux, fournit plusieurs planches de joyaux dans la collection publiée par Stosch. À son retour, il grava plusieurs reproductions de tableaux de maîtres. On le cite aussi comme un habile reproducteur de dessins. Le Cabinet d'estampes de Berlin conserve un *Autoportrait*.
Ventes Publiques : Londres, 12 mai 1972 : *Paysage à la rivière gelée* : GNS 1 600.

SCHWEICKART Lothar Ignaz
Né en 1702. Mort en 1779. xviiiᵉ siècle. Actif à Bruchsal. Allemand.
Peintre.
Il peignit pour les évêques et la ville de Bruchsal.

SCHWEICKER Johann
Né vers 1799 à Lindau. xixᵉ siècle. Allemand.
Graveur au burin et lithographe.
Élève d'A. Reindel et de l'Académie de Nuremberg.

SCHWEICKER Thomas ou Schweiker
Né en 1541 à Schwäbisch-Hall. Mort en 1602 ou 1608. xviᵉ siècle. Allemand.
Peintre.
Le Musée de Heilbronn possède un *Autoportrait*.

SCHWEICKLE Konrad Heinrich
Né le 28 mars 1779 à Stuttgart. Mort le 2 juin 1833. xixᵉ siècle. Allemand.
Sculpteur.
Élève de Scheffauer ; il continua ses études à Paris et à Rome.

SCHWEIGART Johann Joseph
Né en 1789 à Dresde. xixᵉ siècle. Allemand.
Peintre.
Élève de Josef Grassi. Il peignit des paysages, des portraits et des scènes militaires.

SCHWEIGEL. Voir aussi SCHEUBEL

SCHWEIGEL Andreas
Né le 30 novembre 1735 à Brünn. Mort le 23 mars 1812 à Brünn. xviiiᵉ-xixᵉ siècles. Allemand.
Sculpteur.
Fils d'Anton S. et frère de Johann et de Thomas Stefan S. Le Musée Provincial de Troppau conserve de lui les statues de *Sainte Hélène* et de *Constantin*.

SCHWEIGEL Anton I
Né en 1700 à Gaiming. Mort le 24 avril 1761 à Brünn. xviiiᵉ siècle. Autrichien.
Sculpteur.
Père d'Andreas S. Il travailla à partir de 1725.

SCHWEIGEL Anton II
Né en 1786. Mort le 28 novembre 1846. xixᵉ siècle. Actif à Brünn. Autrichien.
Sculpteur.
Fils de Thomas Stefan.

SCHWEIGEL Johann
Né le 28 septembre 1740. xviiiᵉ siècle. Actif à Brünn. Autrichien.
Sculpteur.
Frère d'Andreas S.

SCHWEIGEL Johann Joseph. Voir SCHEUBEL

SCHWEIGEL Josef
Né le 9 janvier 1775. xixᵉ siècle. Actif à Brünn. Autrichien.
Sculpteur.
Fils et collaborateur de Thomas Stefan S.

SCHWEIGEL Thomas Stefan
Né le 21 décembre 1743. Mort le 12 septembre 1814. xviiiᵉ-xixᵉ siècles. Actif à Brünn. Autrichien.

Sculpteur.
Frère et collaborateur d'Andreas S.

SCHWEIGER. Voir aussi **SCHWAIGER**

SCHWEIGER Johan Friedrich
Né à Helmstedt. Mort en 1788 à Tronheim. XVIIIe siècle. Norvégien.
Peintre.
Il se fixa en Norvège en 1740. Il peignit des portraits et des paysages.

SCHWEIGERT Mathias
Né en 1691 à Weissenhorn. Mort le 2 août 1725 à Weissenhorn. XVIIIe siècle. Allemand.
Peintre.
Il fut peintre à la cour de Munich.

SCHWEIGGER. Voir aussi **SCHWAIGER**

SCHWEIGGER Emanuel I
Né le 9 octobre 1583 à Grötzingen. Mort le 27 août 1627 à Rome. XVIIe siècle. Allemand.
Peintre.

SCHWEIGGER Emanuel II
Mort le 21 octobre 1634. XVIIe siècle. Actif à Nuremberg. Allemand.
Sculpteur.
Père de Georg S. Le Cabinet d'estampes de Berlin conserve un dessin de cet artiste.

SCHWEIGGER Georg ou **Georges**
Né le 6 avril 1613 à Nuremberg. Mort le 13 juin 1680 à Nuremberg. XVIIe siècle. Allemand.
Statuaire et fondeur.
Fils et élève d'Emanuel II Schweigger de Nuremberg. Il a gravé des médailles des plus importants personnages de son époque.

MUSÉES : BRUNSWICK : *Statuette équestre de Gustave Adolphe* – HAMBOURG : *Tombeau de Gustave Adolphe*, modèle – VIENNE : *Médaille à l'effigie de Ferdinand III – Buste de Ferdinand III* – WÜRZBURG : *Le Christ jugé par le monde.*

SCHWEIGGER Hans
XVe siècle. Actif à Ulm dans la première moitié du XVe siècle. Allemand.
Sculpteur et peintre.

SCHWEIGHOEUSER Louis ou **François Louis**
Né en 1760 à Strasbourg. XVIIIe siècle. Français.
Sculpteur.
Élève de Luc Breton. Il obtint le premier prix du concours de 1782 à l'école de peinture et sculpture de Besançon, avec *Epaminondas mourant*, aujourd'hui au Musée de Besançon.

SCHWEIGHOFER August
Né le 5 juin 1879 à Imst. Mort le 23 mai 1935 à Imst. XXe siècle. Autrichien.
Peintre.

SCHWEIGHOFER Franz
Né le 25 mars 1797 à Brixen. Mort le 4 décembre 1861 à Bozen. XIXe siècle. Autrichien.
Paysagiste et lithographe.
Il travailla à Vienne et à Innsbruck et grava des châteaux, des montagnes et des panoramas.

SCHWEIGL. Voir **SCHWEIGEL**

SCHWEIGLÄNDER Alois ou **Schweiglender**
Né le 19 juillet 1740 à Ottingen. Mort en 1812 ? à Nuremberg. XVIIIe-XIXe siècles. Allemand.
Peintre.
Il peignit des tableaux d'autel dans l'abbatiale de Reichenbach. Le Musée d'Augsbourg conserve de lui une cible et celui d'Ulm *Couronnement de la Vierge.*

SCHWEIKART Karol ou **Karl Gottlieb**
Né le 28 février 1772 à Ludwigsburg. Mort le 16 avril 1855 à Tarnopol en Galicie. XVIIIe-XIXe siècles. Polonais.
Miniaturiste.
Il fit ses études à Karlsruhe, Stuttgart, enfin à Vienne.
MUSÉES : CRACOVIE (Mus. Nat.) : *Portrait du docteur Joseph Seï –*

LEMBERG (Mus. Lubomirski) : *L'acteur Ant. Bensa – Le ménage P. Romanowicz – D. Schaffel – Louise von Koller –* LEMBERG (Mus. mun.) : *Portrait de l'artiste – La femme de l'artiste –* LEMBERG (Mus. Nat.) : *La cantatrice Skibinska – Portrait de l'artiste – La femme de l'artiste – Deux paysages – Outardes mortes –* SALZBOURG (Mus. Mozart) : *Portrait de Mozart –* VARSOVIE (Mus. Nat.) : *Portrait de L. Rulikowski.*

SCHWEIKHARDT. Voir **SCHWEICKARDT**

SCHWEINFURTH Ernst
Né le 2 mars 1818 à Karlsruhe. Mort le 24 octobre 1877 à Rome. XIXe siècle. Allemand.
Paysagiste et aquafortiste.
Élève de C. L. Frommel et de l'Académie de Munich.
MUSÉES : DONAUESCHINGEN : *Le château de Hohenbaden –* KARLSRUHE (Kunsthalle) : *La baie de Cattaro –* MUNICH (Gal. Schack) : *Paysage près de Cervetri – Cloître au Latran –* RIGA (Mus. mun.) : *La Campagne romaine.*

SCHWEINFURTH Eva Margarethe, épouse **Bochert**
Née le 8 mai 1878 à Riga. XXe siècle. Allemande.
Peintre.
Elle fit ses études à Riga, à Paris et à Munich.

SCHWEINHEIM Conrad ou **Sweinheim**
XVe siècle. Travaillant en 1478. Allemand.
Graveur de cartes géographiques.
Collaborateur d'A. Bucking.

SCHWEINHUBER Franz Xaver
XVIIIe-XIXe siècles. Allemand.
Peintre de compositions religieuses.
Il travaillait à Rothenburg-ob-der-Tauber en 1794. Il exécuta des peintures pour les églises d'Eichstätt et de Hohendorf.

SCHWEINHUBER Johann Anton
Né vers 1729. Mort le 8 mai 1773. XVIIIe siècle. Actif à Rothenburg-ob-der-Tauber. Allemand.
Peintre.

SCHWEINHUBER Xaver
Né le 1er juillet 1813. XIXe siècle. Allemand.
Fils de Franz Xaver, il travailla lui aussi à Rothenburg-ob-der-Tauber.

SCHWEINITZ Rudolf ou **Karl Rudolf**
Né le 15 janvier 1839 à Charlottenbourg. Mort le 7 janvier 1896 à Berlin. XIXe siècle. Allemand.
Sculpteur de statues.
Il fut élève de Schievelbein à l'Académie de Berlin. Il alla à Paris, en Italie, à Copenhague.
MUSÉES : BERLIN : *L'Amour en danger.*
VENTES PUBLIQUES : PARIS, 22 avr. 1994 : *Danseuse orientale* 1885, marbre blanc (h. 125) : FRF 35 100.

SCHWEINZER Mathias
Né le 20 septembre 1768 à Vienne. Mort le 11 novembre 1837 à Vienne. XVIIIe-XIXe siècles. Allemand.
Peintre.

SCHWEIPEL Johann Joseph. Voir **SCHEUBEL**

SCHWEISSINGER Georg Karl
Né le 14 novembre 1822 à Königsberg. XIXe siècle. Allemand.
Peintre et lithographe.
Frère de Theodor S. et élève de l'Académie de Leipzig. Le Musée Municipal de cette ville conserve des dessins de cet artiste.

SCHWEISSINGER Theodor ou **Johann Friedrich Theodor**
Né le 7 avril 1819 à Königsberg. XIXe siècle. Allemand.
Peintre et lithographe.
Frère de Georg Karl S. et élève de l'Académie de Leipzig. Il travailla dans cette ville.

SCHWEITZER. Voir aussi **SCHWEIZER**

SCHWEITZER Adolf Gustav
Né le 19 avril 1847. Mort en février 1914 à Düsseldorf. XIXe-XXe siècles. Allemand.
Peintre de paysages.
Il fut élève de l'académie des beaux-arts de Düsseldorf. Après plusieurs voyages en France et en Belgique, il revint à Düsseldorf. Il visita la Norvège.
MUSÉES : DÜSSELDORF : *Jour d'hiver.*
VENTES PUBLIQUES : BERLIN, 7 juil. 1971 : *Bateaux dans un fjord :*

DEM 2 500 – New York, 22 jan. 1982 : *Étang gelé au clair de lune 1875*, h/t (76x125) : **USD 3 400** – New York, 25 mai 1984 : *Paysage d'hiver au crépuscule*, h/t (52,4x84,5) : **USD 1 900** – Amsterdam, 20 avr. 1993 : *Torrent rocheux en forêt*, h/t (122x94) : **NLG 4 600**.

SCHWEITZER Alfred
Né le 2 décembre 1882 à Munich. xxᵉ siècle. Allemand.
Peintre de paysages, graveur.
Fils du peintre Cajetan Schweitzer, il fut élève de Wilhelm von Diez, Ludwig Herterich, Ludwig von Loefftz et Christian Jank.
Ventes Publiques : Munich, 24 mars 1993 : *Landschaft* (60x80) : **DEM 700**.

SCHWEITZER Cajetan
Né le 4 juin 1844 à Munich. Mort le 18 octobre 1913. xixᵉ-xxᵉ siècles. Allemand.
Peintre d'histoire.
Père des peintres Alfred et Reinhold Schweitzer, il fut élève de Friedrich J. Voltz, de Wilhelm von Kaulbach et de Moritz von Schwind.

SCHWEITZER Christoph ou Schweytzer ou Schweizer ou Schwitzer
xviᵉ siècle. Actif à Zurich. Suisse.
Graveur sur bois.
Il exécuta des illustrations de livres.

SCHWEITZER Émile
Né le 24 juillet 1837 à Strasbourg (Bas-Rhin). Mort le 28 novembre 1903 à Strasbourg (Bas-Rhin). xixᵉ siècle. Français.
Dessinateur et aquarelliste.
Élève de Théophile Schuler et de Petit-Gérard à Paris. Il dessina des anatomies, des vues et des scènes historiques. Le Cabinet d'estampes de Strasbourg conserve des œuvres de cet artiste.

SCHWEITZER Erhart. Voir SCHWATZER

SCHWEITZER Erwin
Né le 30 avril 1887 à Stuttgart. xxᵉ siècle. Allemand.
Peintre, graveur.
Il fut élève de Christian Adam Landenberger et d'Angelo Janck.

SCHWEITZER Franz Xaver
Mort en mai 1773 à Cologne. xviiiᵉ siècle. Allemand.
Peintre.
Il a peint *Le massacre des innocents* dans l'église des Minorites de Cologne.

SCHWEITZER Gaston Auguste
Né le 1ᵉʳ septembre 1879 à Montreuil-sous-Bois (Seine-Saint-Denis). xixᵉ-xxᵉ siècles. Français.
Sculpteur de statues.
Il fut élève de Jean A. J. Falguière, Paul C. Auban et Victor Peter à l'école des beaux-arts de Paris. Il exposa à partir de 1903 au Salon des Artistes Français, à Paris.

SCHWEITZER Georg
xviiiᵉ siècle. Autrichien.
Sculpteur.
Il a sculpté le tabernacle et la chaire (?) de l'église de Rust en 1774.

SCHWEITZER Hans Heinrich ou Schwyzer
Né en 1618 à Zurich. Mort en 1673. xviiᵉ siècle. Suisse.
Peintre et graveur au burin.
Il peignit des arbres généalogiques, des blasons et des portraits.

SCHWEITZER Henrik
Mort le 12 janvier 1781 à Kaschau. xviiiᵉ siècle. Hongrois.
Peintre.
Il a peint un tableau d'autel pour la chapelle du château de Sztropko.

SCHWEITZER Johann I
Né le 23 juin 1588 à Francfort-sur-le-Main. Mort en 1642. xviiᵉ siècle. Allemand.
Peintre.

SCHWEITZER Johann II
Né le 21 novembre 1613 à Francfort-sur-le-Main. Mort en 1639. xviiᵉ siècle. Allemand.
Peintre.

SCHWEITZER Mathias
Né à Francfort-sur-le-Main. Mort en 1604 à Francfort-sur-le-Main. xviᵉ siècle. Allemand.
Peintre.

SCHWEITZER Reinhold
Né le 30 septembre 1876 à Munich. xxᵉ siècle. Allemand.
Peintre, graveur.
Fils de Cajetan Schweitzer, il fut son élève et étudia à l'académie des beaux-arts de Düsseldorf.

SCHWEITZER Simon
xviᵉ-xviiᵉ siècles. Travaillant à Baligen de 1593 à 1613. Allemand.
Sculpteur.
Il exécuta des tombeaux et des autels pour les églises de Balingen et Haigerloch. Le Musée de Stuttgart conserve de lui *Statue de femme* (bois).

SCHWEIZER. Voir aussi SCHWEITZER

SCHWEIZER Albert
Né le 19 mars 1885 à Bärenwill. Mort en 1948. xxᵉ siècle. Suisse.
Peintre de paysages.
Musées : Aarau (Aargauer Kunsthaus) : *Hügellandschaft*.
Ventes Publiques : Zofingen, 12 juin 1993 : *Dorfstrasse in Egerkingen*, h/pan. (33x41) : **CHF 1 700**.

SCHWEIZER Alois
Né en 1816 à Linz. xixᵉ siècle. Autrichien.
Peintre de genre et paysagiste.
Élève de l'Académie de Munich.

SCHWEIZER Andréas
Né en 1961. xxᵉ siècle. Suisse.
Peintre.
Il vit et travaille à Nyon (Vaud).
Il a participé en 1992 au Salon Découverte à Paris présenté par la galerie Rivolta de Lausanne.
Par la photographie ou la peinture, il fait revivre des sites abandonnés.

SCHWEIZER Christoph. Voir SCHWEITZER

SCHWEIZER Ernst
Né le 16 mars 1874 à Zurich. Mort le 21 août 1929 à Zurich. xixᵉ-xxᵉ siècles. Suisse.
Peintre de portraits, paysages, natures mortes.
Frère d'Otto et de Paul Schweizer, il fit ses études à Zurich, Munich et Rome. Il subit l'influence de Arnold Böcklin.

SCHWEIZER Helmut
Né en 1946 à Stuttgart. xxᵉ siècle. Allemand.
Peintre, multimédia, vidéaste.
Il a participé en 1992 à l'exposition *De Bonnard à Baselitz – Dix Ans d'enrichissements du cabinet des estampes* à la Bibliothèque nationale à Paris, où il présentait un livre d'artiste.
Peintre, il est également photographe et vidéaste.

SCHWEIZER J. Otto ou Otto
Né le 27 mars 1863 à Zurich. xixᵉ-xxᵉ siècles. Depuis 1895 actif aux États-Unis. Suisse.
Sculpteur de portraits, monuments.
Frère d'Ernst et d'Otto Schweizer, il fut élève de l'école des beaux-arts de Zurich, de Johannes Schilling à l'académie royale des beaux-arts de Dresde, il étudia également à Florence, à Paris, et à Rome. Il travailla à Philadelphie à partir de 1895. Il fut membre de la Fédération américaine des arts.
Il sculpta les portraits de nombreuses personnalités américaines ainsi que des monuments commémoratifs.

SCHWEIZER Jakob ou Hans Jakob
Né le 29 juin 1800 à Zurich. Mort le 15 mars 1869 à Zurich. xixᵉ siècle. Suisse.
Paysagiste, portraitiste et peintre de genre.
Il fit ses études à Vienne et à Munich. Le Kunsthaus de Zurich conserve de lui cinq aquarelles et un *Portrait d'homme*.

SCHWEIZER Johann
Né le 18 avril 1625 à Zurich. Mort le 16 octobre 1670 à Darmstadt. xviiᵉ siècle. Allemand.
Dessinateur et graveur au burin.
Il grava des portraits et des architectures.

SCHWEIZER Johann
Né à Heidelberg. Mort en 1679. xviiᵉ siècle. Allemand.
Graveur.
On le cite vers 1660 travaillant pour les libraires. Il exécuta notamment des planches d'après ses dessins, et le frontispice

pour *Parnassus Heidelbergensis Omnium illustrissimœ hujus Academiae professorum icones exhibens.*

SCHWEIZER Johann Jacob
Né le 24 mars 1700. xviiie siècle. Actif à Deggingen. Allemand.
Sculpteur et stucateur.
Fils et collaborateur d'Ulrich S. Il exécuta avec son père la chaire dans l'église Notre-Dame de Reutlingen.

SCHWEIZER Julius
Né en 1814 à Rauenstein. xixe siècle. Allemand.
Peintre.
Élève des Académies de Berlin et de Munich. Il était en Italie en 1845.

SCHWEIZER Paul
Né le 7 avril 1877 à Zurich. xxe siècle. Actif aussi en Italie. Suisse.
Peintre.
Frère d'Ernst et d'Otto Schweizer, il fut élève de l'académie des beaux-arts de Carlsruhe, où il eut pour professeur Ernst Schurth, et de l'académie des beaux-arts de Munich avec Ludwig Herterich et Carl von Marr. Il travailla à Florence et Zurich.

SCHWEIZER Ulrich
Né le 2 avril 1674. xviie-xviiie siècles. Actif à Deggingen. Allemand.
Sculpteur et stucateur.
Père de Johann Jacob S. Il sculpta les autels de l'église de Balgheim en 1738.

SCHWEIZER Wilfried
Né le 11 octobre 1884 à Zurich. xxe siècle. Suisse.
Dessinateur.
Dessinateur amateur, il réalisa des caricatures.

SCHWEIZER Wilhelm
Né en 1809 à Zurich. Mort en 1837. xixe siècle. Suisse.
Paysagiste et graveur au burin.
Élève de l'Académie de Munich.

SCHWELLBACH
xixe siècle. Actif à Karlsruhe en 1811. Allemand.
Lithographe.

SCHWEMER Paul
Né le 26 décembre 1889 à Neubukow. xxe siècle. Allemand.
Peintre de portraits, graveur.
Il fut élève d'Arthur Illies. Il travailla à Hambourg.
Musées : Hambourg (Kunsthalle) : *Portrait du poète Karl Lorenz.*

SCHWEMKORDT Michael
xvie siècle. Actif à Pirna à la fin du xvie siècle. Allemand.
Sculpteur.
Il a sculpté des fonts baptismaux pour l'église Saint-Michel de Bautzen.

SCHWEMMINGER Anton
Né en 1764. Mort le 5 mai 1808 à Vienne. xviiie siècle. Autrichien.
Peintre sur porcelaine.
Il travailla à la Manufacture de porcelaine de Vienne de 1793 à 1806.

SCHWEMMINGER Heinrich
Né le 7 janvier 1803 à Vienne. Mort le 3 mars 1884 à Vienne. xixe siècle. Autrichien.
Peintre d'histoire.
Fils d'Anton S. Élève de l'Académie de Vienne. Nommé en 1848 membre de cette académie, et plus tard professeur. Le Musée de Vienne conserve de lui *Le chanteur Ibykus mourant, appelle les grues pour le venger.*

SCHWEMMINGER Josef
Né le 21 juin 1804 à Vienne. Mort le 12 janvier 1895 à Vienne. xixe siècle. Autrichien.
Paysagiste.
Élève de l'Académie de Vienne. Le Musée de cette ville conserve de lui *L'Ortlerspitze dans le Tyrol.*
Ventes Publiques : Vienne, 11 mars 1980 : *Troupeau au bord de l'eau* 1850, h/t (86x126,5) : ATS 40 000 – Vienne, 13 oct. 1981 : *Scène de cour de ferme,* h/t (72x99) : ATS 35 000 – Londres, 30 mai 1984 : *Une vallée alpestre* 1838, h/pan. (58,5x73) : GBP 6 000.

SCHWEMMINGER Joseph
Né en 1740. Mort le 25 octobre 1770 à Vienne. xviiie siècle. Autrichien.
Peintre de fleurs.

SCHWEMMINGER Karl
Né en 1738. Mort le 6 mai 1806 à Vienne. xviiie siècle. Autrichien.
Peintre sur porcelaine.
Il travailla à la Manufacture de porcelaine de Vienne à partir de 1762.

SCHWENCK ou Schwencke. Voir SCHWENK et SCHWENKE

SCHWENCKE Theodor ou Schwenke
xixe siècle. Allemand.
Peintre de paysages, architectures.
Actif dans la première moitié du xixe siècle, il fut élève de Wach à Berlin.
Ventes Publiques : Londres, 27 nov. 1992 : *Les Thermes de Lucca en Italie,* h/t (75x165) : GBP 29 700.

SCHWENDER Hans Isaak ou Schwenter
xviie siècle. Allemand.
Peintre.
Fils d'Isaak, il travailla à Ratisbonne au début du xviie siècle.

SCHWENDER Isaak ou Schwenter
Né en 1543 à Kelheim. Mort en 1609 à Ratisbonne. xvie siècle. Allemand.
Peintre de compositions religieuses.
Il a peint un tableau d'autel dans l'église Saint-Oswald de Ratisbonne en 1604.

SCHWENDER Jakob ou Schwenter
xvie siècle. Actif à Ratisbonne en 1592. Allemand.
Peintre.
Il travailla pour l'Hôtel de Ville de Ratisbonne.

SCHWENDER Paul ou Johann Paul ou Schwenter
xviie siècle. Actif à Ratisbonne en 1619. Allemand.
Peintre.
Il exécuta des peintures religieuses.

SCHWENDIMANN Joseph ou Caspar Joseph
Né le 6 décembre 1721 à Ebikon près de Lucerne. Mort le 1er décembre 1786 à Rome. xviiie siècle. Suisse.
Médailleur, graveur au burin.
Fils de Joseph Irenäus S. Il se fixa à Rome en 1772. Il grava des médailles à l'effigie des papes et de diverses personnalités de son époque et fut aussi bosseleur.

SCHWENDIMANN Joseph Irenäus
Né à Ebikon (près de Lucerne). Mort en 1754 ou 1756. xviiie siècle. Suisse.
Graveur au burin et ébéniste.
Père et maître de Joseph S.

SCHWENDT Anton
xixe siècle. Actif à Vienne de 1828 à 1864. Autrichien.
Peintre de figures.
Il fut peintre à la Manufacture de porcelaine de Vienne.

SCHWENDY Albert
Né le 20 octobre 1820 à Berlin. Mort le 17 août 1902 à Dessau (Saxe-Anhalt). xixe siècle. Allemand.
Peintre d'architectures, paysages animés, paysages urbains, dessinateur.
Il fut élève d'Eduard Biermann à l'École des Beaux-Arts de Berlin, puis il étudia à l'École des Beaux-Arts de Munich, enfin à Paris, dans l'atelier d'Eugène Lepoittevin. Il revint vivre à Berlin, entre 1848 et 1871. Il s'établit ensuite à Dessau, où il fut professeur de dessin.
Il a peint essentiellement des vues extérieures et intérieures de cathédrales et des places de marché.
Musées : Dessau (Mus. mun.) : *Place du vieux marché de Dessau.*
Ventes Publiques : Londres, 15 mars 1974 : *La place du marché à Rouen* : GNS 1 150 – Cologne, 25 juin 1976 : *Rue de Nuremberg* 1886, h/t (91x67) : DEM 9 500 – Munich, 27 nov. 1980 : *La place du marché de Nuremberg* 1889, h/cart. (35,5x29) : DEM 18 000.

SCHWENINGER Karl, l'Ancien
Né le 30 octobre 1818 à Vienne. Mort le 13 octobre 1887 à Vienne. xixe siècle. Autrichien.
Peintre d'animaux, paysages animés, paysages, paysages de montagne.

On ne lui connaît pas de maître. Il se fixa dans sa ville natale après avoir fait plusieurs voyages.

MUSÉES : VIENNE : *Le Laboureur – Paysage italien.*
VENTES PUBLIQUES : VIENNE, 16 mars 1950 : *Troupeau passant un lac sur un bac :* **ATS 3 500** – VIENNE, 9 juin 1970 : *Paysage au soir couchant :* **ATS 20 000** – VIENNE, 16 mars 1971 : *Village alpestre :* **ATS 35 000** – VIENNE, 20 mars 1973 : *Paysage au lac ;* Traunkirchen : **ATS 80 000** – STUTTGART, 10 juin 1977 : *Paysage de haute montagne,* h/t (62x79) : **DEM 4 500** – LONDRES, 28 nov. 1980 : *Paysans et troupeau sur un chemin de campagne,* h/cart. (42x62) : **GBP 3 500** – LONDRES, 24 juin 1981 : *Troupeau s'abreuvant dans un lac alpestre,* h/t (63,5x84,5) : **GBP 2 500** – LONDRES, 30 mai 1984 : *Artiste et son modèle,* h/t (57,5x48) : **GBP 2 600.**

SCHWENINGER Karl ou Carl, le Jeune
Né le 17 mai 1854 à Vienne. Mort en 1903 à Vienne. XIXᵉ siècle. Autrichien.
Peintre de genre, figures, portraits.
Fils de Karl Schweninger l'Ancien, il peignit des scènes de genre, revêtant ses personnages de costumes rococo.

VENTES PUBLIQUES : NEW YORK, 12 mars 1969 : *Le poème :* **USD 1 100** – LONDRES, 4 juin 1970 : *Le conjuré :* **GNS 750** – LONDRES, 13 juin 1974 : *Elégante compagnie dans un parc :* **GNS 4 000** – VIENNE, 13 avr. 1976 : *Bacchus et Ariane 1875,* h/t (180x122) : **ATS 32 000** – NEW YORK, 2 avr. 1976 : *L'atelier du peintre,* h/t (55x80) : **USD 4 750** – NEW YORK, 12 mai 1978 : *Le duo,* h/t (99x76) : **USD 4 250** – VIENNE, 10 juin 1980 : *Lune de miel,* h/t (57x44,5) : **ATS 15 000** – VIENNE, 19 mai 1981 : *Le Peintre et son modèle,* h/t (70x44,5) : **ATS 70 000** – NEW YORK, 23 fév. 1989 : *Le récital,* h/pan. (39,4x31,1) : **USD 8 250** – NEW YORK, 23 mai 1989 : *Sylvia,* h/t (48,2x60,3) : **USD 30 250** – LONDRES, 6 oct. 1989 : *Tête à tête,* h/pan. (33,5x26,5) : **GBP 3 080** – NEW YORK, 23 mai 1990 : *Le secret,* h/t (63,5x50,8) : **USD 7 700** – NEW YORK, 1ᵉʳ mars 1990 : *Réception dans un parc,* h/t (75x101) : **USD 26 400** – NEW YORK, 23 mai 1991 : *La partie d'échecs,* h/t (74,3x101,3) : **USD 8 250** – LONDRES, 29 nov. 1991 : *Un moment de bavardage 1887,* h/t (68,5x94,6) : **GBP 12 100** – NEW YORK, 29 oct. 1992 : *Jours heureux,* h/pan., une paire (chaque 53,3x81,3) : **USD 13 750** – LONDRES, 13 juin 1992 : *Sylvia,* h/t (48,2x60,4) : **GBP 13 200** – LONDRES, 11 avr. 1995 : *Flirt dans un parc,* h/t (93x71) : **GBP 3 450** – LONDRES, 21 nov. 1996 : *Après-midi sur la terrasse,* h/t (74,5x100,7) : **GBP 35 600** – LONDRES, 26 mars 1997 : *Dame aux papillons 1887,* h/t (90x45) : **GBP 6 210** – LONDRES, 21 nov. 1997 : *Un portrait ressemblant,* h/t (51x68) : **GBP 9 200.**

SCHWENINGER Rosa
Née le 11 février 1849 à Vienne. XIXᵉ siècle. Autrichienne.
Peintre de genre, portraits, pastelliste.
Fille de Karl l'Ancien.
VENTES PUBLIQUES : ZURICH, 3 juin 1983 : *L'Antiquaire,* h/pan. (44,5x54,5) : **CHF 7 500** – NEW YORK, 23 fév. 1989 : *Petite fille avec une nichée de lapins,* h/cart. (42x52) : **USD 17 600** – LONDRES, 16 nov. 1994 : *Composition d'un bouquet,* past. (94x68) : **GBP 2 070.**

SCHWENK Carl Eugen
Né le 19 décembre 1894 à Stuttgart. XXᵉ siècle. Allemand.
Peintre, graveur.
Il fut élève de Heinrich Altherr et mari de Johanna Schwenk. Il travailla à Leipzig.

SCHWENK Georg
Né le 3 juin 1863 à Dresde. Mort le 26 mai 1936. XIXᵉ-XXᵉ siècles. Allemand.
Peintre de genre, histoire, portraits.
Il suivit les cours de l'académie des beaux-arts de Dresde, où il obtint une médaille d'argent en 1886.
MUSÉES : LEIPZIG (Mus. mun.) : *Portrait du docteur Radius et de sa femme.*

SCHWENK Johanna, née Baldeweg
Née le 19 septembre 1890 à Leipzig. XXᵉ siècle. Allemande.

Peintre, graveur, décorateur.
Elle est la femme du peintre Carl Eugen Schwenk.

SCHWENK Johannes I
XVIIᵉ-XVIIIᵉ siècles. Actif à Ulm de 1691 à 1703. Allemand.
Dessinateur.

SCHWENK Johannes II
Né en 1699. Mort après 1735. XVIIIᵉ siècle. Actif à Ulm. Allemand.
Dessinateur.

SCHWENK Marthe. Voir **BAUMEL-SCHWENCK**

SCHWENK Wilhelm ou Friedrich Wilhelm
Né le 31 janvier 1830 à Dresde. Mort le 24 février 1871 à Dresde. XIXᵉ siècle. Allemand.
Sculpteur.
Élève d'E. Riteschel à l'Académie de Dresde. Il sculpta des bustes et des statues religieuses.

SCHWENKE Daniel
Né début février 1596 à Pirna. Mort fin octobre 1623 à Pirna. XVIIᵉ siècle. Allemand.
Sculpteur.
Fils de Michael S. Il travailla en commun avec son frère Hans.

SCHWENKE David ou Schwencke
Né fin septembre 1575 à Pirna. Mort début novembre 1620 à Pirna. XVIIᵉ siècle. Allemand.
Sculpteur.
Frère, collaborateur et successeur de Michael S. Il sculpta de nombreux tombeaux, des autels et des épitaphes.

SCHWENKE Gottlieb ou Schwencke
Originaire de Saxe. Mort en 1821 à Munich. XIXᵉ siècle. Allemand.
Portraitiste.
Il travailla à Mitau et à Saint-Pétersbourg. Le Musée de Mitau conserve de lui *Portrait de Heinrich von Offenberg.*

SCHWENKE Hans ou Schwencke
Né à la mi-décembre 1589 à Pirna. Mort début août 1634 à Pirna. XVIIᵉ siècle. Allemand.
Sculpteur.
Fils et élève de Michael S. Il sculpta des tombeaux, des épitaphes et des autels.

SCHWENKE Michael ou Schwenck ou Schwencke
Né fin mai 1563 à Pirna. Mort le 10 juillet 1610 à Pirna. XVIᵉ-XVIIᵉ siècles. Allemand.
Il travailla dans l'atelier de Christoph Walter II à Dresde. Il fut l'un des maîtres de la sculpture saxonne de son époque. Il sculpta des fonts baptismaux, des autels, des tombeaux et des bas-reliefs.

SCHWENN Carl Joseph
Né le 7 janvier 1888 à Aarhus. XXᵉ siècle. Danois.
Peintre de portraits, paysages.
Il fit ses études à Copenhague et à Paris.

SCHWENSEN Hans Henrik Wolder
Né le 29 janvier 1837 à Frörup. Mort le 20 novembre 1876 à Roskilde. XIXᵉ siècle. Danois.
Paysagiste.
Élève de l'Académie de Copenhague. Il travailla à Munich et en Suisse.

SCHWENTER. Voir aussi **SCHWENDER**

SCHWENTER Arfwid Sigmund
Né en 1649. Mort en 1720 à Bayreuth. XVIIᵉ-XVIIIᵉ siècles. Allemand.
Sculpteur.
Probablement élève de Brenk-Schlehendorn. Il se fixa à Wunsiedl.

SCHWENTERLEY Heinrich ou Christian Heinrich
Né le 14 février 1749 à Göttingen. Mort en février 1815 à Göttingen. XVIIIᵉ-XIXᵉ siècles. Allemand.
Graveur au burin et peintre de portraits, peintre de miniatures.
Il grava des portraits de professeurs de l'Université de Göttingen. Le Musée Municipal de cette ville conserve de lui *Portrait de l'artiste* et *Portrait du libraire Aderholz.*

SCHWENZENGAST Gregor
XVIIᵉ-XVIIIᵉ siècles. Autrichien.

Sculpteur et stucateur.
Il sculpta des tombeaux et des décorations pour des églises et des maisons bourgeoises du Tyrol.

SCHWENZER Karl
Né le 26 février 1843 à Löwenstein. Mort le 29 novembre 1904 à Stuttgart. XIXᵉ siècle. Allemand.
Sculpteur, médailleur.
Il fut élève de August von Kreling à Nuremberg, de Paulin Tasset à Paris et de Wyon à Londres. Il fut médailleur de la cour de Stuttgart.

SCHWEPPE Johann Gottlieb
Né en 1763. Mort en 1809. XVIIIᵉ siècle. Actif à Stuttgart. Allemand.
Miniaturiste.
Le Musée du château de Stuttgart possède de lui *Portrait de Frédéric de Wurtemberg.*

SCHWER Georg
Né le 26 mars 1827 à Nuremberg. Mort le 7 juillet 1877 à Düsseldorf. XIXᵉ siècle. Allemand.
Peintre de genre et paysagiste.
Élève de C. F. Sohn et de Jordan.

SCHWER Joseph
XIXᵉ siècle. Actif à Vienne dans la première moitié du XIXᵉ siècle. Autrichien.
Peintre de natures mortes.
Il exposa à Vienne de 1820 à 1830.

SCHWERAK Joszef, dit Banati-Schwerak
Né le 6 octobre 1897 à Temesvar. XXᵉ siècle. Hongrois.
Peintre de figures, paysages.
Il fit ses études à Budapest.
MUSÉES : BUDAPEST (Gal. mun.) : *Après le bain.*

SCHWERDFEGER. Voir SCHWERDTFEGER

SCHWERDGEBURTH Charlotte Amalia
Née le 22 mai 1795 à Dresde. Morte le 13 octobre 1831 à Dresde. XIXᵉ siècle. Allemande.
Peintre.
Élève de son père et de l'Académie de Dresde. Elle peignit des portraits et des scènes historiques.

SCHWERDGEBURTH Johann Burkhard
Né en 1759 à Dresde. XVIIIᵉ siècle. Allemand.
Paysagiste et dessinateur.
Il travailla à Dessau, à Weimar, à Gera et à Dresde.

SCHWERDGEBURTH Karl ou Carl August
Né le 5 août 1785 à Dresde. Mort le 25 octobre 1878 à Weimar. XIXᵉ siècle. Allemand.
Peintre, dessinateur et graveur.
Élève de l'Académie de Dresde. Il a gravé des sujets religieux et des portraits. On lui doit une peinture, *Luther à la diète de Worms.*

SCHWERDGEBURTH Otto
Né le 5 mars 1835 à Weimar. Mort le 22 décembre 1866 à Weimar. XIXᵉ siècle. Allemand.
Peintre d'histoire et de genre.
Élève de son père Karl August Schwerdgeburth et de Preller. Il travailla à Anvers, à l'Hôtel de Ville et à l'église Saint-Nicolas (1856). Il revint à Weimar en 1860 et y acheva sa vie.
MUSÉES : BRÊME : *Le dernier regard des protestants de Salzbourg vers leurs foyers* – COLOGNE : *Promenade de Faust* – WEIMAR : *Promenade de Faust au matin de Pâques* – *Sur les remparts de Mantoue.*

SCHWERDTFEGER Kurt
Né le 20 juin 1897 à Deutsch-Puddiger (Poméranie). Mort en 1966 à Himmelsthür-Hildesheim. XXᵉ siècle. Allemand.
Sculpteur de bustes, animaux, céramiste.
En 1919-1920, il fit des études de philosophie et d'histoire de l'art, à Königsberg et Iéna. De 1920 à 1924, il fut étudiant en sculpture à l'école du Bauhaus. De 1925 à 1937, il dirigea le cours de sculpture à la Werkkunstschule de Stettin. Il était alors membre du groupe de Novembre et du Deutscher Werkbund, pour la sculpture architecturale. En 1946, il enseigna de nouveau à Alfeld/Leine.
Dès 1922, il créa au Bauhaus des jeux de lumière colorés précurseurs des recherches lumino-cinétiques des années soixante.
BIBLIOGR. : Lothar Schreyer : *Kurt Schwerdtfeger*, Delpesche, Verlagsbuchhandlung, Munich, 1962 – Catalogue de l'exposi-

tion : *Bauhaus*, Mus. nat. d'Art mod., Paris, 1969 – Frank Popper : *L'Art cinétique*, Gauthier-Villars, Paris, 1970.
MUSÉES : STETTIN (Mus. mun.) : *Buste d'Adolf Hitler* – *Buste de Georg Buschan* – Plusieurs sculptures d'animaux.

SCHWERDTFEGER Mathaes, dit Newer Schmidt
XVIᵉ siècle. Actif à Dresde. Allemand.
Graveur sur acier.
Le Musée Municipal de Dresde conserve de lui une scie gravée, datée de 1564.

SCHWERDTFEGER Max
Né le 16 mai 1881 à Wensin. XXᵉ siècle. Allemand.
Peintre de genre, natures mortes.
Il fut élève de Filadelfo Simi à Florence et à l'académie Julian à Paris. Il vécut et travailla à Francfort-sur-le-Main.
MUSÉES : FRANCFORT-SUR-LE-MAIN (Inst. Staedel) : *Le Rêve du pâtre* – WORMS (Mus. mun.) : *Nature morte.*

SCHWERDTNER Johann
Né le 14 juillet 1834 à Vienne. Mort le 15 mars 1920 à Vienne. XIXᵉ-XXᵉ siècles. Autrichien.
Sculpteur, médailleur.
Il fut élève de Wenzel Seidan.

SCHWERDTNER Karl Maria
Né le 27 mai 1874 à Vienne. XIXᵉ-XXᵉ siècles. Autrichien.
Sculpteur de portraits, médailleur.
Il fut élève de son père Johann Schwerdtner et de Edmund Hellmer.

SCHWERER Josef
XVIIIᵉ siècle. Hongrois.
Sculpteur sur bois.
Il a sculpté les stalles dans la cathédrale de Pécs en 1762.

SCHWERI Albin
Né le 1ᵉʳ mars 1885 à Ramsen. XXᵉ siècle. Suisse.
Peintre de cartons de vitraux, peintre de compositions murales.
Il fut élève de l'académie des beaux-arts de Zurich et de Munich. Il exécuta de nombreux vitraux dans des églises suisses.

SCHWERIN Amélie Ulrika Sofia von, née Chrysander
Née le 2 avril 1819 en Sconie. Morte le 26 janvier 1897 à Düsseldorf. XIXᵉ siècle. Suédoise.
Peintre de paysages.
Elle fit ses études à Düsseldorf et à Munich où elle fut élève de F. Voltz.
VENTES PUBLIQUES : GÖTEBORG, 3 nov. 1982 : *Paysage d'été* 1869, h/t (90x130) : SEK 23 500 – GÖTEBORG, 13 avr. 1983 : *Paysage alpestre* 1868, h/t (83x108) : SEK 27 000 – STOCKHOLM, 14 nov. 1990 : *Le Lac de Starnberger* 1875, h/t (82x124) : SEK 15 000 – STOCKHOLM, 19 mai 1992 : *Prairie boisée avec du bétail au bord d'un ruisseau et des montagnes à l'arrière-plan*, h/t (90x135) : SEK 33 000.

SCHWERTER Rudolf
XVIIᵉ siècle. Actif à Baden (Argovie). Suisse.
Peintre.
Il exécuta des peintures sur la façade de l'école de Brugg en 1640.

SCHWERTFEGER. Voir SCHWERDTFEGER

SCHWERTFURER Rudolph
Né le 18 juin 1831 à Linz-sur-le-Rhin. XIXᵉ siècle. Allemand.
Graveur sur bois.
Élève de H. Bürkner. Il travailla à Stuttgart.

SCHWERTLE Franz Karl
Né en 1716 à Dillingen. Mort le 24 juillet 1768 à Dillingen. XVIIIᵉ siècle. Allemand.
Sculpteur.
Probablement élève de Stephan Luidl. Il exécuta de nombreuses sculptures pour les églises de Dilligen et des environs.

SCHWERTNER Franz
Né le 17 mars 1858 à Schönfeld (Bohême). XIXᵉ-XXᵉ siècles. Autrichien.
Graveur.
Il fut élève de Franz Wielsch. Il fut aussi architecte. Il se spécialisa dans la gravure à l'eau-forte.

SCHWERTSCHKOFF Wlad
Peintre d'histoire et de genre.
Le Musée d'Helsinki conserve de lui plusieurs copies d'après les grands maîtres italiens et hollandais.

SCHWERZEK Karl
Né le 16 octobre 1848 à Friedk. Mort en février 1919 à Vienne. XIXᵉ-XXᵉ siècles. Autrichien.
Sculpteur de statues, monuments, sujets allégoriques.
Il sculpta des monuments et des statues pour des édifices publics de Vienne.
MUSÉES : TROPPAU : *La Peinture – L'Architecture – La Sculpture.*

SCHWERZL Sigismund ou Schwerzel
XVIIᵉ siècle. Actif à Leipzig dans la première moitié du XVIIᵉ siècle. Allemand.
Peintre verrier.

SCHWERZMANN Joseph Roman
Né le 23 mai 1855 à Zug. XIXᵉ-XXᵉ siècles. Suisse.
Sculpteur de compositions religieuses.
Il travailla pour les églises de Langau, de Varese et de Zug, réalisant des sculptures sur bois.

SCHWERZMANN Wilhelm
Né le 21 juin 1877 à Zug. XXᵉ siècle. Suisse.
Sculpteur de statues.
Il fut élève d'Adolf Meyer. Il sculpta des figures de fontaines et des architectures.

SCHWESIG Karl
Né en 1898 à Braubauerschaft. XXᵉ siècle. Suisse.
Peintre, graveur.
Il vécut et travailla à Düsseldorf. Il pratiqua l'eau-forte.

SCHWESSINGER Georg
Né vers 1874. Mort en mars 1914 à Munich. XIXᵉ-XXᵉ siècles. Allemand.
Sculpteur de compositions religieuses.
Il fut élève de Jakob Bradl et de Wilhelm von Ruemann. Il exécuta des sculptures pour l'église protestante de Forchheim.

SCHWESTER Anton
XIXᵉ-XXᵉ siècles. Autrichien.
Graveur.
Il fut élève de l'académie des beaux-arts de Vienne. Il pratiqua la gravure au burin à la manière noire.

SCHWESTERMÜLLER David
Né en octobre 1596 à Ulm. Mort le 12 août 1678 à Augsbourg. XVIIᵉ siècle. Allemand.
Peintre, dessinateur, sculpteur-modeleur de cire.
Il fit ses études à Rome. Il fut aussi orfèvre. Le Musée National de Stockholm possède de lui un dessin représentant une statuette de *Gustave-Adolphe.*

SCHWETTE Alexandre Samuel ou Chévtté
Né en 1880 à Riga. XXᵉ siècle. Russe.
Peintre. Néo-impressionniste.
Il étudia à Riga puis à New York. Il exposa à Paris, aux Salons d'Automne, des Indépendants et à la Société coloniale des Artistes Français.

SCHWETZ Karl
Né le 4 août 1888 à Kanitz. XXᵉ siècle. Autrichien.
Peintre, graveur, illustrateur, sculpteur, céramiste.
Mari d'Ida Schwetz-Lehmann, il fut élève de l'école des beaux-arts de Vienne. Il exécuta des illustrations de livres et modela des œuvres diverses pour la manufacture de porcelaine de Vienne.

SCHWETZ-LEHMANN Ida
Née le 26 avril 1883 à Vienne. XXᵉ siècle. Autrichienne.
Sculpteur, céramiste.
Elle fut élève de l'école des beaux-arts de Vienne. Elle collabora à la Wiener Werkstätte (L'Atelier Viennois) fondée en 1903 par Josef Hoffmann, Koloman Moser et l'industriel Fritz Waerndorfer, qui prônait un artisanat d'art intégré à la vie.
MUSÉES – BRUNN – VIENNE.

SCHWETZER Erhart. Voir SCHWATZER

SCHWEYER. Voir aussi SCHWAIGER

SCHWEYER Jeremias Paul
Né le 3 novembre 1754 à Nuremberg. Mort le 16 décembre 1813 à Francfort-sur-le-Main. XVIIIᵉ-XIXᵉ siècles. Allemand.
Peintre et graveur au burin.
Il peignit des motifs populaires et des scènes de sociétés et grava des portraits. Le Musée National de Spire conserve deux scènes de genre de cet artiste.

SCHWEYGER. Voir SCHWEIGER

SCHWICHTENBERG Bernhard
XXᵉ siècle. Suisse.

Artiste.
Il enseigne à l'école des beaux-arts de Kiel.
Son travail a été présenté en 1991 à Paris, au Goethe Institute. Designer, notamment intéressé par le cinétisme et le travail sur la lumière, il réalise des « tableaux-matière ». On cite ses *Platitudes*, boîtes de soda écrasées puis posées harmonieusement sur du papier japonais.

SCHWICHTENBERG Martel
Né en 1896 à Hanovre. Mort en 1945 à Salzbourg. XXᵉ siècle. Allemand.
Peintre de figures, natures mortes.
VENTES PUBLIQUES : MUNICH, 28 mai 1976 : *Nature morte à la poupée,* h/t (76x60) : **DEM 1 650** – MUNICH, 3 juin 1980 : *Maison 1922,* aquar./trait de cr. (45x58,6) : **DEM 2 000** – MUNICH, 30 mai 1980 : *Nature morte à la poupée japonaise,* h/t (76x60) : **DEM 2 000** – NEW YORK, 19 mai 1981 : *Fillette en robe rouge,* cr. et h/cart. (70,8x49,8) : **USD 1 800** – HAMBOURG, 12 juin 1982 : *Aus Pommern 1923,* litho., suite de six : **DEM 2 400** – MUNICH, 25 nov. 1983 : *Santa Marguerita* vers 1925, h/t (75x60) : **DEM 4 200** – MUNICH, 11 juin 1985 : *Nature morte aux fruits,* h/t (60,5x75) : **DEM 7 000** – MUNICH, 26-27 nov. 1991 : *Nature morte avec une poupée japonaise,* h/t (76x60) : **DEM 4 370.**

SCHWIERING Heinrich
Né le 23 août 1860 à Buckerbourg. XIXᵉ-XXᵉ siècles. Allemand.
Peintre de genre.
Il fut élève de l'académie des beaux-arts de Düsseldorf, où il eut pour professeurs Peter J. T. Janssen et August W. Sohn.

SCHWIERKIEWICZ Robert
XXᵉ siècle. Hongrois.
Artiste.
Il a participé en 1992 à l'exposition *De Bonnard à Baselitz – Dix Ans d'enrichissements du cabinet des estampes* à la Bibliothèque nationale à Paris, où il présentait une sérigraphie.

SCHWIEZER Peter. Voir SCHWITZER

SCHWILL William Valentine. Voir SCHEVILL

SCHWIMBECK Fritz
Né le 30 janvier 1889 à Munich. XXᵉ siècle. Allemand.
Peintre, graveur, illustrateur.
Il exécuta des illustrations de livres.

SCHWIMMER Max
Né le 9 décembre 1895 à Leipzig. Mort en 1960. XXᵉ siècle. Allemand.
Peintre de portraits, paysages urbains, graveur.
Il n'eut aucun maître, mais subit l'influence de Matisse.

[signature]

MUSÉES : LEIPZIG : *Garage d'auto – Portrait de Makke.*

SCHWIND Édouard
XIXᵉ siècle. Français.
Peintre d'histoire et de genre et portraitiste.
Il exposa au Salon entre 1839 et 1846. On voit de lui des portraits de *Drouet, comte d'Erlon, maréchal de France,* dans les Musées de Poitiers et de Reims.

SCHWIND Ernestine. Voir QUANTIN Ernestine

SCHWIND Moritz Ludwig von
Né le 21 janvier 1804 à Vienne. Mort le 8 février 1871 à Munich. XIXᵉ siècle. Autrichien.
Peintre d'histoire, compositions religieuses, scènes de genre, fresquiste, peintre de cartons de vitraux, graveur, dessinateur.
Il fut élève de l'Académie de Vienne à partir de 1819, de Ludwig Schnorr von Carolsfeld, et de Cornelius à Munich. En 1828, il peignit pour le palais de cette ville vingt fresques, inspirées par les poèmes de Tieck. De 1840 à 1844, on le signale à Karlsruhe décorant les murailles de la Galerie. De 1853 à 1855, il peignit une série de compositions sur la vie de sainte Élisabeth. En 1859, il fournit les cartons pour trente-trois verrières destinées à la cathédrale de Glasgow. Il exécuta encore un tableau d'autel pour la Frauenkirche de Munich ; une décoration pour l'Opéra de Vienne, en 1869, et des peintures pour la nouvelle pinacothèque. Il était membre des Académies de Dresde depuis 1846, de Vienne et de Berlin depuis 1866, puis correspondant de l'Académie des Beaux-Arts de Paris. Il a gravé des scènes de genre et des vignettes.

Parmi les romantiques allemands, si diversifiés entre les italiani-sants nazaréens, les paysagistes de la réalité fantastique et d'autres courants, Moritz von Schwind est sans doute le plus célèbre de ceux qui ont, avec nostalgie, évoqué le passé lointain de la vieille Allemagne, avec sa mystique, sa chevalerie, son propre pittoresque, enfin l'ensemble de ces regrets que la langue allemande qualifie d'un terme spécifique et intraduisible : la « Sehnsucht », qui prendra sa pleine signification dans l'époque romantique, prévisible dès les « regrets du jeune Werther », mais surtout fondement des tempêtes de l'âme chez les Tieck, Eichendorff, Mörike, Brentano, Arnim, Novalis, Kleist. Pour les nécessités de cette évocation, l'art d'un von Schwind a dû se faire narratif, au point de rappeler parfois la minutie des enlumi-neurs d'autrefois, de concevoir les grands cycles de décorations qui leur étaient demandés, comme des suites d'illustrations agrandies, telles les fresques historiques ou légendaires qu'il peignit en 1854, pour la Wartburg, ce haut lieu de l'histoire de l'Allemagne. Toutefois, un autre élément caractérise Moritz von Schwind, aux grandes décorations historiques, qu'il traitait avec brio, il semble presque qu'il ait préféré les sujets plus familiers de légendes populaires, comme celle de la Belle Mélusine, la Légende des sept corbeaux, les Chants du cor merveilleux, ou plus simplement encore des scènes de la vie quotidienne et fami-liale des bourgeois ou des seigneurs de l'Allemagne du Moyen Âge. Les amours romanesques ont aussi souvent tenté son talent, sous la forme de Voyages de noces. Chez lui, le réel et le fabuleux, le quotidien et l'épique, l'historique et la simple réalité de son temps, se sont alliés avec grâce. ■ J. B.

Handzeichnung von Moritz von Schwind (Aus dem Familiennachlass).

Cachet de vente

BIBLIOGR. : Marcel Brion : *La peinture allemande*, Tisné, Paris, 1959 – Koskchatzky, Sottrifer : *Die Kunst von Steim*, Albertian, Vienne, 1985.
MUSÉES : BERLIN : *La Rose ou le voyage de l'artiste – Départ au petit jour – Aventure du peintre Binder – Duchesse d'Orléans et Schwind – Sabine de Steinbach – Portrait d'un jeune homme – Esquisse* – DARMSTADT : *Amazone en son page – L'heure matinale – Midi* – EISENACH : *Portraits du grand-duc Charles Alexandre, de la grande-duchesse Sophie et du commandant von Armwold* – ESSEN : *La Richesse* – FRANCFORT-SUR-LE-MAIN : *Les maîtres chan-teurs à la Warthbourg – La dame des elfes dans les aunes* – *Terp-sichore – Dante et l'Amour* – HALLE : *Le rêve d'Adam* – HAM-BOURG : *Les aînés de Schnorr von Karolsfeld – Ondines abreuvant un cerf – La cantatrice Caroline Hetzenecker – Fidelio – La Flûte enchantée* – KARLSRUHE : *Portraits de Wilhelm Sachs, de Jules Sachs et de Madame Sachs* – LEIPZIG : *La chevauchée du chevalier Kuno de Falkenstein* – MUNICH : *Une symphonie 1852 – La danse des elfes 1844 – Cendrillon – Vallée près de la Warthbourg – Dans la maison de l'artiste* – NUREMBERG (Gal. Mod.) : *Deux portraits de jeunes filles* – STUTTGART : *Le père Rhin et ses affluents – Les trois ermites* – VIENNE : *L'empereur Max – Diane et ses nymphes à la chasse – Les coupeurs de pain – La belle Mélusine, suite de onze aquar.* – Neuf cartons pour les peintures du foyer de l'Opéra de Vienne – WEIMAR : *Le gant de sainte Élisabeth* – Scènes de l'his-toire de la comtesse de Thuringe – six esquisses de fresques – *Les six corbeaux et la sœur fidèle* – quinze aquarelles – ZURICH : *Portrait de femme.*
VENTES PUBLIQUES : MUNICH, 14-16 oct. 1964 : *Poète à la Cour de la Warthbourg* : DEM 27 000 – COLOGNE, 22 nov. 1973 : *Portrait d'un chevalier* : DEM 12 500 – LONDRES, 17 juil 1979 : *Der wun-derliche Heilige*, aquar., cr. et bl. (33,7x13,4) : GBP 3 000 – MUNICH, 29 nov 1979 : *L'Artiste avec sa famille dans un paysage 1864*, h/t (151x83) : DEM 48 000 – LONDRES, 19 mars 1981 : *La Nuit*, pl. (26,2x21,2) : GBP 700 – LONDRES, 16 mars 1983 : *Étude de Karoline Hetzenbecker en Iphigénie*, cr. reh. de gches blanche et or (41x23) : GBP 800 – LONDRES, 27 nov. 1984 : *Kaiser Otto I feiert das Pfingstfest in Quedlinburg 1850*, h/t (100x77) : GBP 35 000 – MUNICH, 28 nov. 1985 : *Wiedersehen*, aquar. (33x23,5) : DEM 3 600 – NEW YORK, 26 oct. 1990 : *Portrait de Lanzendorf 1842*, cr./pap. (17,8x12,7) : USD 4 400 – MUNICH, 10 déc. 1992 : *Moine chaperonant un jeune couple dans le jardin d'une église*, cr. et encre noire/pap. (14x20,5) : DEM 9 266 – MUNICH, 1er-2 déc. 1992 : *Esquisse d'une nymphe marchant*, cr. (23x14) : DEM 1 150 – HEIDELBERG, 8 avr. 1995 : *Visage de jeune femme de profil gauche*, craie noire et cr. (28,5x20,5) : DEM 2 200 – LONDRES, 11 oct. 1995 : *Esquisse d'illustration pour les Contes des Sept Cor-*

beaux, cr. de coul. et craies noire et blanche/pap. bistre (197x89) : GBP 5 980.

SCHWIND Wilhelm
Né le 14 septembre 1853 à Goldstein. Mort le 1er mai 1906. XIXe-XXe siècles. Allemand.
Sculpteur de bustes, sujets allégoriques.
Il fut élève de l'Institut Staedel à Francfort-sur-le-Main et à l'aca-démie des beaux-arts de Berlin.

SCHWINDRAZHEIM Hugo
Né le 21 juin 1869 à Hambourg. XIXe-XXe siècles. Allemand.
Dessinateur.
Il a réalisé des caricatures.

SCHWINDRAZHEIM Oskar
Né le 16 avril 1865 à Hambourg. XIXe-XXe siècles. Allemand.
Peintre.
Il fut aussi critique d'art.

SCHWINDT Karl, dit le Vieux
Né le 28 septembre 1797 à Breslau. Mort le 10 juillet 1867 à Gomba près de Pest. XIXe siècle. Allemand.
Peintre et lithographe.
Il peignit, surtout à Budapest, des portraits et des scènes de rue et il exécuta diverses illustrations.

SCHWINGE Friedrich Wilhelm
Né le 30 mars 1852 à Hambourg. Mort le 22 octobre 1913. XIXe-XXe siècles. Allemand.
Peintre de paysages, marines.
Il fut élève de Peter J. Janssen et de Eugène G. Dücker à l'acadé-mie des beaux-arts de Düsseldorf.

Fr. Schwinge

MUSÉES : BRUNSWICK (Mus. mun.).
VENTES PUBLIQUES : COLOGNE, 18 mars 1983 : *Jour de lessive*, aquar. (59x79,5) : DEM 4 000.

SCHWINGEN Peter
Né le 14 octobre 1813 à Godesberg-Muffendorf. Mort le 6 mai 1863 à Düsseldorf. XIXe siècle. Allemand.
Peintre, lithographe et dessinateur pour la gravure sur bois.
Élève de Th. Hildebrandt et de K. F. Sohn à l'Académie de Düs-seldorf.
MUSÉES : DÜSSELDORF (Mus. mun.) : *Femme à la fenêtre – La Saint Martin chez les enfants de Düsseldorf – Le tailleur Schmitz* – GODESBERG (Mus. mun.) : *Portrait de l'artiste.*
VENTES PUBLIQUES : COLOGNE, 18 oct. 1974 : *La saisie* : DEM 12 000 – COLOGNE, 16 juin 1978 : *Vieux couple dans un inté-rieur 1837*, h/t (39,5x34,5) : DEM 22 000.

SCHWINTER Johann
XVIIe siècle. Allemand.
Peintre.
Il a peint une *Sainte Famille* dans la cathédrale de Constance en 1670.

SCHWITER Ludwig August de, ou Louis Auguste, baron
Né le 1er février 1805 à Nienbourg (Hanovre). Mort le 20 août 1889 à Salzbourg. XIXe siècle. Actif aussi en France. Alle-mand.
Peintre de portraits, paysages.
Il étudia à Paris, où il s'établit et où il travailla près de quarante ans. Il eut son heure de succès et fut grand ami d'Eugène Dela-croix qui lui légua un tableau de Watteau, un tableau de Chardin et une toile inachevée de Th. Fielding. Il exposa au Salon de Paris, de 1831 à 1859, obtenant une médaille de troisième classe en 1845.
MUSÉES : NANCY : *Emma de Schreokinger* – VERSAILLES : *Jacques-Maurice Hatry, chef de bataillon – Jacques-Maurice Hatry, géné-ral en chef de l'armée de Hollande.*
VENTES PUBLIQUES : PARIS, 5 mai 1928 : *Portrait d'homme* : FRF 2 000 – PARIS, 3 nov. 1983 : *Portrait de la duchesse de Mont-morency-Luxembourg dans le parc du château de Saint-Cloud 1855*, h/t (250x166) : FRF 90 000.

SCHWITTERS Kurt
Né le 20 juin 1887 à Hanovre. Mort le 8 janvier 1948 à Amble-side (Cumbria). XXe siècle. Allemand.

Peintre de portraits, paysages, natures mortes, peintre de collages, dessinateur, sculpteur, auteur d'assemblages, graveur. Simultanément néo-dadaïste et figuratif.

Ses débuts n'avaient pas été ceux d'un novateur. Après des études normales au lycée de Hanovre, il fut, de 1909 à 1914, élève de l'académie des beaux-arts de Dresde, où il eut pour professeurs K. Bantzer, G. Kuehl et E. Hegenbarth. Il semble qu'il alla à Munich vers 1913, où il aurait pu être influencé par les peintres expressionnistes de la Brücke. Pendant la Première Guerre mondiale, il se montra un si étrange soldat qu'il fut affecté à un travail de bureau. Il se fixa à Hanovre, à partir de 1915, durant le temps de sa mobilisation. En 1917, il avait, parallèlement à son travail de peintre, commencé à écrire ses premiers poèmes, publiant, en 1919 à Hanovre, son premier recueil *Anna Blume*. En 1920, il avait rencontré les dadaïstes, Raoul Hausmann du groupe de Berlin et Hans Arp du groupe de Zurich. Malgré le rejet du groupe Dada à Berlin, en 1921, Kurt Schwitters participa à une tournée de conférences dadaïstes, à Prague, avec Hannah Höch et Raoul Hausmann « Fmsbw », qui sera pour lui le point de départ de ce qui deviendra son poème *Ursonate* (Sonate originelle). En 1922, il entreprit une tournée Dada en Hollande, au cours de laquelle il se lia avec Theo et Nelly Van Doesburg, qui lui exposèrent les principes du groupe De Stijl qui allait devenir le néo-plasticisme de Mondrian. C'est d'ailleurs aux activités dadaïstes en Hollande, que fut consacré le premier numéro de la revue *Merz* qui parut en 1923. En même temps, en 1922, il avait enfin été admis au grand congrès Dada de Weimar. Parallèlement à ses collaborations avec d'assez nombreuses revues, il participa à cette époque à celle de Théo Van Doesburg *Mécano*. Il ne fit qu'un court séjour à Paris, en 1927, toutefois il s'y lia avec Michel Seuphor et le groupe des abstraits de Paris, ce qui confirme donc son adhésion à une abstraction positive qui allait assez à l'encontre des positions négatrices de Dada en général et fut membre des groupes *Cercle et Carré* en 1930, et *Abstraction-Création* à partir de 1932. En insécurité sous le régime nazi, il se résigna à abandonner son gigantesque Merzbau (sa « maison-atelier ») de Hanovre. Quittant l'Allemagne entre 1933 et 1937 selon les sources, il alla vivre en Norvège, à Lysaker, près d'Oslo où il recommença l'édification d'un second Merzbau. Lorsque les troupes allemandes envahirent la Norvège, il dut fuir de nouveau. Il gagna l'Angleterre, et, après avoir été interné pendant quelque temps comme citoyen allemand, il put s'installer dans une ferme isolée du Lake District à Ambleside, grâce à une bourse de soutien du musée d'Art moderne de New York.

Il participa à de nombreuses expositions collectives : à partir de 1911 Salon de Septembre organisé par le Kunstverein de Hanovre ; à partir de 1913 régulièrement à la Grosse Kunstaustellung (Grande Exposition) organisée par le Kunstverein de Hanovre ; 1917 Exposition des artistes de Hanovre à la Kestner-Gesellschaft à Hanovre ; 1920 *Deutscher Expressismus* à Mathildenhöhe de Darmstadt ; 1920, 1921 Société anonyme à New York, organisme animé en grande partie par Marcel Duchamp ; 1929 *Peinture et Sculpture abstraite et surréaliste* à la Kunsthaus de Zurich ; 1927 Städtische Kunsthalle de Mannheim ; 1929 Kunsthaus de Zurich ; 1932 *Salon 1940* au Parc des Expositions à Paris ; 1936 *Cubism and Abstract Art* et *Fantastic Art, Dada, Surrealism* au musée d'Art moderne de New York ; 1939 galerie Charpentier à Paris. Après sa mort, ses œuvres ont été présentées dans les manifestations collectives : 1948, 1957, 1961, 1968 Museum of Modern Art de New York ; 1956 Kunsthalle de Berne ; 1958 Kunsthalle de Düsseldorf ; 1960 Biennale de Venise ; 1962 Kunstverein de Hanovre ; 1966, 1983 Kunsthaus de Zurich ; 1977, 1986 Städtische Galerie de Francfort-sur-le-Main ; 1977 Neue Nationalgalerie de Berlin ; 1980 Westfälisches Landesmuseum de Münster ; 1985 Royal Academy of Arts à Londres ; 1987, 1991 Sprengel Museum de Hanovre ; 1989 Centro de Arte Reina Sofia à Madrid ; 1990 musée national d'Art moderne, centre Georges Pompidou à Paris ; 1992 The Institute of Contemporary Art de Boston, Kunstsammlung Nordrhein-Westfalen de Düsseldorf ; 1993 Biennale d'art contemporain de Lyon, Centre de la Vieille-Charité de Marseille, Kunsthalle der Hypo-Kultursifftung à Munich et Carré d'art de Nîmes ; 1994 Palazzo delle Esposizioni de Rome.

De son vivant il a montré ses œuvres dans des expositions personnelles : 1920 galerie der Sturm de Berlin ; 1926-1927 Kunstverein für Böhmen à Prague ; 1944 The Modern Art Gallery à Londres ; puis à titre posthume : 1948 galerie d'Art moderne de

Bâle et Pinacotheca Gallery de New York ; 1950 The London Gallery à Londres ; 1952, 1956, 1959 Sidney Janis Gallery à New York ; 1954 galerie Berggruen à Paris ; 1956 Stedelijk Museum d'Amsterdam, palais des Beaux-Arts de Bruxelles et Kestner Gesellschaft de Hanovre ; 1957 The Philips Gallery à Washington ; 1958 Lord's Gallery de Londres ; 1959 galerie Schmela de Düsseldorf et The Arts Council of Great Britain à Londres ; 1961, 1963 Galleria Schwarz à Milan ; 1961 Museu d'Art Moderna de São Paulo ; 1962 exposition itinérante organisée par l'Art Museum de Pasadena et Konstnärshuset de Stockholm ; 1963, 1972, 1981, 1985 Malborough Gallery de Londres ; 1963 Wallraf-Richartz Museum de Cologne et galerie Chalette à New York ; 1964 Tonelli-Arte moderna à Milan et Museum Boymans-Van-Beuningen de Rotterdam ; 1965 exposition itinérante organisée par le Museum of Fine Arts de Dallas ; 1971 exposition itinérante organisée par la Städtische Kunsthalle de Düsseldorf ; 1972, 1985 Museum of Modern Art de New York ; 1980 FIAC (Foire internationale d'Art contemporain) à Paris, présenté par la galerie Gmurzynska de Cologne ; 1982 Fundacio Juan March à Madrid ; 1983 exposition itinérante organisée par le Seïbu Museum of Art de Tokyo ; 1985 Museum Ludwig de Cologne, Tate Gallery de Londres ; 1986, 1990 Sprengel Museum de Hanovre ; 1987 Stadtbibliothek de Hanovre ; 1993 National Gallery of Art Library de Washington ; 1994 galerie Lelong à Zurich, exposition itinérante organisée par le Centre Georges Pompidou, musée national d'Art moderne à Paris, puis présentée au musée de Grenoble.

À ses débuts, il peignait des figures et surtout des portraits dans une manière assez académique, technique qu'il préserva longtemps pour en vivre. En 1917-1918, il trouva le temps de peindre quelques paysages et portraits dans lesquels l'influence expressionniste était supplantée par l'influence abstraite de Franz Marc et Kandinsky, à laquelle viendra s'ajouter l'influence du cubisme analytique en 1918-1919. Dès 1919, il intégra à ses compositions des éléments hétérogènes, technique évidemment inspirée des papiers collés cubistes, mais à laquelle il donna un prolongement exceptionnel, en en faisant le seul objet de sa démarche et non plus une technique d'appoint. C'est à partir de 1919 que, ayant pris une connaissance qui semble avoir été d'abord littéraire du mouvement Dada, il décida de donner à Dada un prolongement à Hanovre. S'étant défini, aussi bien dans ses créations plastiques que dans ses poésies d'assemblages de mots prélevés, totalement en fonction de la technique du collage, et créant quantité de ses « tableaux-objets », faits d'étiquettes, de prospectus, de tickets de tramway, de timbres-poste, de bouts de papier d'emballage, de carton ondulé, d'enveloppes de lettres jetées, de ficelles, de couvercles de boîtes, etc. Il avait alors des points de rencontre avec Duchamp en ce qui concernait l'appropriation des produits résiduels de la société actuelle en mutation en objets d'art. Schwitters décida de qualifier toute sa production littéraire ou plastique de *Merz*, ayant choisi au hasard de ses collages, ce groupe de lettres subsistant du qualificatif de *Kommerz* figurant dans un prospectus de banque. La dérivation hanovrienne de Dada serait donc Merz de 1923 à 1932, en une vingtaine de numéros, qui cristallise justement une sorte de proposition de synthèse entre dadaïsme et constructivisme, position qui ne fut pas sans être contestée et qui l'est encore aujourd'hui, lorsqu'il s'agit de définir la place, l'importance et la postérité de Kurt Schwitters. En effet, tout n'alla pas au mieux avec le groupe Dada de Berlin, auquel Schwitters devait s'intégrer. Le groupe lui refusait de participer aux manifestations parce que, après avoir collaboré en 1919 à la revue *Der Zeitweg*, il collaborait également à la revue de la galerie de Berlin où il avait été exposé, *Der Sturm*, et que cette revue était alors violemment attaquée par les Dadaïstes allemands. Le club Dada de Berlin alla même jusqu'à rejeter le recueil du poème de 1919 *Anna Blume*. En 1920, il publia un recueil de huit lithographies *Die Kathedrale*. À peu près à partir de 1920, il avait commencé la construction de son premier Merzbau (Édifice Merz) à Hanovre, prolifération en trois dimensions ainsi que dans le temps de ses collages Merz, qui envahirent progressivement les pièces puis les deux étages de sa maison de Hanovre, accumulation de tous les rejets apparents de sa vie quotidienne dans une société industriellement développée à laquelle s'attachent néanmoins des valeurs de mémoire, édification sans fin possible d'une tour de Babel des résidus. Là étaient accumulés tous les déchets de ses actions et de ses affections, avec des recoins et des grottes consacrés à tel ami – contenant un morceau de cravate de Théo van Doesburg, une mèche de cheveux

de Hans Richter, un crayon de Mies Van der Rohe – ou à tel événement, et qu'il appela aussi *Cathédrale de la misère érotique*, là Schwitters pouvait se retirer du monde, s'exprimer librement ; à propos du Merzbau à Helma, sa compagne : « Je nous construis une maison dans notre imagination et nous nous y installons » (in : Friedhelm Lach : *Kurt Schwitters. Das Literarische Werk*). Le premier Merzbau, celui de Hanovre, fut détruit au cours d'un bombardement aérien en 1943, le second réalisé à Oslo, où s'était réfugié Schwitters, au milieu des années trente, fut accidentellement incendié par des enfants en 1951. Il entreprit la construction d'un troisième Merzbau – si l'on ne considère pas la forge sur l'île de Hjertoy (Norvège) – le Merzbarn à Elterwater dans le Lake District, qui fut, celui-ci, interrompu par la mort de Schwitters. Dans son grand rêve du Merzbau, repris sans cesse à mesure qu'anéanti, Kurt Schwitters en dépit des apparences novatrices se montra le continuateur du rêve d'art total que les romantiques allemands avaient transmis aux créateurs du Jugendstil munichois de 1900. À partir de 1922, l'influence du néo-plasticisme sur les œuvres de Schwitters fut déterminante ; tout en conservant le principe du collage de détritus divers, il les organisa désormais dans une option plus nettement abstraite, et surtout en fonction de la limitation par Mondrian, des lignes de construction d'une œuvre plastique aux seules horizontales et verticales. Marqué par les théories constructivistes notamment, il eut une intense activité de maquettiste et typographe, créant sa propre agence de publicité la Merz Werbezentrale, réalisant publicités, prospectus et formulaires administratifs. Schwitters que l'on avait pu dire auparavant « cubisto-dadaïste » devint un « abstracto-dadaïste ». Cette entrée du constructivisme dans sa propre production le mena en 1924, au Bauhaus, où il récita pour la première fois sa « poésie sonore », *Ursonate* ou *Sonate in Urlauten* qui ne sera publiée qu'en 1932. En 1924, témoignage de l'ambiguïté de son engagement, il consacra un numéro de sa revue *Merz* au néo-plasticisme hollandais et au constructivisme russe, tandis qu'il travaillait souvent en commun avec El Lissitzky, qui s'était réfugié à Hanovre. Il évolua encore dans ses années d'exil, intégrant à ses assemblages des matériaux naturels, galets, bois rejetés par la mer, algues (...). Soulignant la forme des éléments par la peinture, la composition se libère des contraintes constructivistes, laissant une grande part au hasard, au rêve, les objets mis en rapport semblent flotter et évoquent parfois les collages surréalistes. Aux côtés de ses œuvres novatrices dans leur structure et leur esprit, il ne faut pas oublier un aspect souvent négligé du travail de Schwitters, ses peintures à l'huile, plus conventionnelles – romantiques ou expressionnistes selon les périodes –, paysages ou portraits (2500 œuvres abstraites pour 2000 œuvres figuratives d'après les comptes de son fils Ernst cité par J. Elderfffield). Ses toiles « naturalistes » – exécutées pour la plupart dans les années d'exil, à partir de 1933, en Norvège, puis en Angleterre – s'inspirent de la nature qui environne l'artiste. Celui-ci l'exalte, dans des œuvres descriptives aisément identifiables ou au contraire à tendance abstraite, inspirées des contrastes de matière (roche, neige), qui se concentrent sur un élément isolé, l'agrandissant pour n'en retenir que la structure. Pour Schwitters, nul antagonisme entre ses deux partis pris, montrer ou non le réel : « Que je peigne d'après nature ou que je donne dans l'abstrait... pour moi la lumière est essentielle, c'est elle qui constitue le trait d'union de mes travaux... Peindre les oppositions de la nature est abstraction » (in : Friedhelm Lach, op. cit.), et encore « Je suis toujours un impressionniste même si je suis Merz. »... « On peut se demander par combien de périodes je suis passé. Je n'ai pas honte d'être capable de faire de bons portraits et je continue à en faire. Mais ce n'est pas de la peinture d'avant-garde. » (Schwitters : *Lettre à Raoul Haussman*).

Herta Wescher spécialiste de l'histoire de la technique du collage a vu en Schwitters non l'inventeur mais celui qui a donné les prolongements les plus importants à son exploitation préparant la voie aux somptueux assemblages de rebuts douteux de Burri ou bien au *Combine Painting* de Rauschenberg qui constituent la source raffinée du pop'art. Ayant cité ces deux continuateurs remarquables, on est plus à l'aise pour noter en passant qu'après lui l'assemblage de tickets de métro et de lettres fanées prit souvent figure de poncif usé. Il est évident qu'il est à l'origine du travail de quantité d'artistes des années soixante qui se sont faits les archéologues de leur présent inventoriant leurs propres déchets tels les Arman, Spoerri, Hains, etc. Cependant on peut penser avec Pierre Restany réticent pour assimiler la démarche de Schwitters à celle de l'appropriation de la réalité des Nouveaux Réalistes,

les évidents esthétisme et souci pratique constants au long de tout son œuvre, lui donnant un sens autre, ce qui le différenciait d'ailleurs foncièrement de son contemporain Marcel Duchamp de beaucoup plus purement dadaïste. Avec la construction de ses Merzbau, il est tout aussi évidemment à l'origine des « happenings » d'Allan Kaprow, et des divers environnements qui fleurirent ensuite à travers le monde, dominés par l'agressivité baroque de ceux de Kienholz. Toute ambiguë quelle soit et justement parce que multiple, l'importance historique de Kurt Schwitters est évidente qui, après avoir brillamment démontré qu'un simple ticket de tramway surpassait toute technique, déclara à peu près que l'art ne s'apprend pas, il se mérite.

■ Laurence Lehoux, J. B.

BIBLIOGR. : Arp et Lissitzky : *Les Ismes de l'art*, Zurich, 1925 – Dreier : *Modern Art*, New York, 1926 – Barr : *Cubism and Abstract Art*, Museum of Modern Art, New York, 1936 – Catalogue de l'exposition : *Art of this century*, Museum of Modern Art, New York, 1942 – Moholy-Nagy : *Vision in motion*, Chicago, 1947 – Edith Thomas, in : *L'Art abstrait, ses origines, ses premiers maîtres*, Maeght, Paris, 1949 – Catalogue : *The Collection of the Société anonyme*, New Haven, 1950 – Hitchcock : *Painting toward architecture*, New York, 1948 – *The Dada Painters and Poets*, New York, 1951 – Catalogue de l'exposition : *Kurt Schwitters*, Galerie Berggruen, Paris, 1954 – Michel Seuphor, in : *Dict de la peinture mod.*, Hazan, Paris, 1954 – Michel Seuphor, in : *Dict de la peinture abstraite*, Hazan, Paris, 1957 – Catalogue du Pavillon international de la Biennale, Venise, 1960 – Michel Seuphor : *Le Style et le Cri*, Seuil, Paris, 1965 – José Pierre : *Le Futurisme et le Dadaïsme*, in : *Hre gén. de la peinture*, t. XX, Rencontre, Lausanne, 1966 – Catalogue de l'exposition *Dada*, Mus. nat. d'Art mod., Paris, 1966 – Herta Wescher : *Dict. univer. de l'art et des artistes*, Hazan, Paris, 1967 – Werner Schmalenbach : *Kurt Schwitters*, DuMont Schauberg, Cologne, 1967, réédition : Prestel, Munich, Abrams, New York, 1984 – Friedhelm Lach : *Der Merz Künstler Kurt Schwitters*, DuMont Schauberg, Cologne, 1971 – Pierre Cabanne, Pierre Restany : *L'Avant-Garde au xxᵉ s.*, Balland, Paris, 1969 – Herta Wescher : *Nouv. Dict. de la sculpture mod.*, Hazan, Paris, 1970 – Friedhelm Lach : *Kurt Schwitters. Das Literarische Werk*, cinq vol., M. DuMont Schauberg, Cologne, de 1973 à 1981 – Catalogue de l'exposition *Abstraction-Création 1931-1936*, Mus. d'Art mod. de la Ville, Paris, 1978 – John Elderfield : *Kurt Schwitters*, Thames and Hudson, Londres, 1985 – Marc Dachy : *Quelques mots sur le rôle des mots dans la transformation plastique chez K. Schwitters, et R. Haussmann*, Artstudio, nᵒ 15, Paris, hiver 1989 – Gilbert Lascault : *Schwitters : Merz*, Artstudio, nᵒ 23, Paris, hiver 1991 – Jean-Christophe Bailly : *Kurt Schwitters*, Hazan, Paris, 1993 – Catalogue de l'exposition *Kurt Schwitters*, Centre Georges Pompidou, Paris, 1994 – Itzhak Goldberg : *La Magie Schwitters*, Beaux-Arts, nᵒ 129, Paris, déc. 1994.

MUSÉES : AMSTERDAM (Stedelijk Mus.) : *Merz 30, 39 (Mauxio)* 1930 – BÂLE (Kunstmus.) : *Merz 20b. Le Tableau printemps* 1924 – BÂLE (Cab. des Estampes) : *Mz 344. Dordrecht* 1922 – *Photogramm I* vers 1923-1929 – *Hommage à Jean Arp* 1924 – BERLIN (National-gal.) : *Petite Colonne* vers 1922 – *Le Large Schnurchell* 1923 – BERLIN (Staatliche Mus.) : *Balayé par le C 77* 1946 – BERNE (Kunstmus.) : *Disjointed Forces* 1920 – BUFFALO (Albright Art Gal.) : *Difficult* vers 1942-1943 – COLOGNE (Mus. Ludwig) : *Tableau Merz 9b. Le Grand Tableau-Je* 1919 – COTTBUS (Mus. für Zeitgenössische Kunst) : *Relief mit Gelben Vierek-2* 1928 – DÜSSELDORF (Kunstsammlung Nordrhein-Westfalen) : *Mz 150. Oskar* 1920 – *Merz 169 : Formes dans l'espace* 1920 – *Merz 271 : Chambre* 1921 – *Bois sur noir* vers 1943-1946 – GÖTEBORG (Konstmus.) : *Autoportrait* 1947 – GRENOBLE : *De Stijl* 1947 – *Sommets à Langdale* 1945 – HAMBOURG (Kunsthalle) : *Mz 600. Leiden* 1923 – HANOVRE (Sprengel Mus.) : *Maisons sous la neige* 1918 – *Le Libraire Julius Beeck* 1919 – *Tableau Merz 31* 1920 – *Mz 158. Le Tableau Kots* 1920 – *Mz 410. Quelque chose comme ça* 1922 – *Vertical* 1923 – *Mz 169, 5. Avec velours lilas* 1924 – *Tableau 1926, 3. Cicero* 1926 – *Dessin-i Cheval* 1928 – *Dédié à de 8* 1929 – *Lettre en port dû* 1931-1932 – *Der Merzbau* vers 1923-1936, recon-

struction réalisée en 1983 – *Avec portrait d'autrefois* 1937-1938 – *Recommandé* 1939 – *Demi-Lune colorée* 1940 – *Cathédrale* 1941-1942 – *Petit Chien* 1943-1944 – *Sculpture de galets* 1946-1947 – *Deux Formes en rythme* 1947 – HANOVRE (Kestner Mus.) : *Coffret marqueté Anna* 1920-1921 – *Avec ficelle* 1923-1926 – LONDRES (Tate Gal.) : *Tableau avec croissances spatiales* 1920 – *Le Colchique* 1926-1928 – *Tableau avec deux petits chiens* 1939 – *Poulet et œuf* 1946 – *Plâtre peint et forme en bois* vers 1945-1947 – *Ensemble* vers 1945-1947 – *Hautain* 1947 – LOS ANGELES (County Mus. of Art) : *Construction pour dames nobles* 1919 – MADRID (Fond. de la coll. Thyssen-Bornemisza) : *Tableau-Merz I A. (L'Aliéniste)* 1919 – *Merz 1925. 1 Relief dans le carré bleu* 1925 – MÜNSTER (Westfälisches Landesmus.) : *Tableau Merz avec anneau vert* 1926-1937 – NAGOYA (Mus. of Art) : *Merz 52 Soins de beauté* 1926 – NEUSS (Mus. Insel Hombroich) – NEW HAVEN (coll. Société anonyme) : *Merz 19* 1920 – NEW YORK (Mus. of Mod. Art) : *Dessin A2 Hansi* 1918 – *Tableau au centre clair* 1919 – *.fec* 1920 – *Mz 252. Carrés colorés* 1921 – *Tableau Merz 32 A. Le Tableau Cerise* 1921 – NEW YORK (Solomon R. Guggenheim Mus.) : *Merzbild 5 B* 1919 – *Mz 163 avec femme transpirant* 1920 – PARIS (Mus. Nat. d'Art Mod.) : *Or* 1924 – *Collage* 1924 – *Merz 1926, 2 (même là-haut)* 1926 – *Souvenir de Norvège* 1930 – *Le Point sur le I* 1939 – PARIS (Mus. d'Art Mod. de la ville) : *Miroir Collage* 1920-1921 – *Deux Angles noirs* 1944 – PHILADELPHIE (Mus. of Art) : *Construction Merz* 1921 – SAINT-ÉTIENNE (Mus. d'Art et d'Ind.) : *Sans Titre* 1939 – SAINT-PÉTERSBOURG (Floride) : *Plume rouge (pour Lisker)* 1921 – STOCKHOLM (Mod. Mus.) : *Horizontal* 1947 – STRASBOURG (Mus. d'Art Mod. et Contemp.) : *La Trousse des naufragés* 1921 – *Mz Herbin* 1923-1924 – STUTTGART (Staatsgal.) : *Le Tableau-Et* 1919 – TOKYO (Sezon Mus. of Mod. Art) : *Tableau balle caoutchouc-rouge* 1942 – UKUYAMA (Mus. of Art) : *Abstraction 19 (Le Dévoilement)* 1918 – *Z 77 Site industriel* 1918 – *Z 1927 Rue, la nuit* 1918 – VALENCE (IVAM) : *Dessin Merz plastique* 1931 – *Sans Titre* vers 1943-1945 – YALE (University Art Gal.) : *Merz 1003. Roue de paon* 1924 – *Relief avec segment rouge* 1927 – ZURICH (Kunsthaus) : *Schnurr-Uhr von Hans Arp* 1928.

VENTES PUBLIQUES : MILAN, 21 nov. 1961 : *Dans la cuisine* : ITL 5 800 000 – MILAN, 1ᵉʳ déc. 1964 : *Commerce et banque* : ITL 1 200 000 – NEW YORK, 14 oct. 1965 : *Peinture aérienne* : USD 8 000 – GENÈVE, 27 juin 1969 : *Composition*, aquar. et collage : **CHF 9 000** – BERNE, 12 juin 1971 : *Métallurgiste avec Benesch* : **CHF 17 000** – COPENHAGUE, 14 mars 1972 : *Coffret cubiste (palissandre)* : **DKK 32 000** – LONDRES, 29 nov. 1972 : *Mz 281 : cinquante huit* : **GBP 5 200** – NEW YORK, 4 mai 1973 : *Petit chien*, bois et plâtre : **USD 7 000** – LONDRES, 3 avr. 1974 : *Composition 1947* : **GBP 3 600** – HAMBOURG, 4 juin 1976 : *War and Peace* 1947, collage et h. (18,3x13,2) : **DEM 21 000** – BERNE, 9 juin 1977 : *Merz Mappe 3* 1923, litho. (55,5x44,5) : **CHF 9 200** – BERNE, 9 juin 1977 : *Pferdeschmidt* 1921, collage de pap. et tissu/cart. (18x14,2) : **CHF 54 000** – COLOGNE, 19 mai 1979 : *Tête de profil* 1921, litho. (24x20 ; 39x27,5) : **DEM 2 200** – MUNICH, 29 mai 1979 : *Fabriques* 1918, fus. (16,3x11) : **DEM 7 000** – BERNE, 22 juin 1979 : *Merzbild I C* 1920, collage (15,6x13,7) : **CHF 114 000** – LONDRES, 3 déc. 1980 : *1947*, gche et collage (30,5x21,5) : **GBP 6 000** – NEW YORK, 19 mai 1981 : *Schokolade* 1947, h. et collage (44x39) : **USD 30 000** – NEW YORK, 20 mai 1982 : *Encre invisible* 1947, collage et gche (29x22,7) : **USD 14 000** – MUNICH, 29 nov. 1983 : *Sans titre* 1922, h. et collage/cart. (39,5x31,5) : **DEM 155 000** – LONDRES, 27 juin 1984 : *Anna Blume* 1922, techn. mixte (19,4x15,9) : **GBP 5 000** – NEW YORK, 16 mai 1985 : *Entwurf : Kurt Schwitters* 1931, pl. et mine de pb et collage/pap. (32x25) : **USD 11 500** – LONDRES, 23 juin 1986 : *Roter Kreis* 1942, h. et collage/bois (109x91,5) : **GBP 56 000** – LONDRES, 19 oct. 1988 : *Ambleside* 1942, h/pan. (27x32,3) : **GBP 2 200** – LONDRES, 21 oct. 1988 : *Portrait de Béatrice Bradley* 1945, h/cart. (65,3x52,7) : **GBP 3 520** – NEW YORK, 12 nov. 1988 : *Sans titre* 1922, techn. mixte collage/cart. (14,3x11,8) : **USD 38 500** – PARIS, 20 nov. 1988 : *Fliegend (en volant)* 1920, Merz-collage : **FRF 440 000** ; *Miroir-collage*, collage/miroir (H 28,5) : **FRF 2 100 000** – AMSTERDAM, 8 déc. 1988 : *Composition* 1928, collage (12x9,6) : **NLG 59 800** – LONDRES, 5 avr. 1989 : *La Région des lacs d'Angleterre* 1942, h/cart. (52,5x43) : **GBP 22 000** – NEW YORK, 10 mai 1989 : *Asbestos mat* 1944, h/bois et asbestos (49,8x39,4) : **USD 115 500** – PARIS, 17 juin 1989 : *Mainly blue* 1908, collage, h. et cr. (20x16,3) : **FRF 250 000** – LONDRES, 28 juin 1989 : *Haute Montagne, région de Oye* 1930, h., bois et métal/t. cartonnée (53x45,5) : **GBP 148 500** – PARIS, 7 oct. 1989 : *Out of the dark* 1943, collage/cart. (23x19) : **FRF 280 000** – NEW YORK, 13 nov. 1989 : *Apollo im februar*, collage/cart. (18,4x14,3) : **USD 66 000** –

LONDRES, 29 nov. 1989 : *Collage* 1947, collage/pap. (22,8x17,7) : **GBP 77 000** – LONDRES, 4 avr. 1990 : *Composition constructiviste*, h/t (63x50) : **GBP 82 500** – NEW YORK, 16 mai 1990 : *Composition : Ashoff, Ellen* 1922, collage pap. avec encre et peint. or/cart./pap. noir (28,5x22,3) : **USD 148 500** – NEW YORK, 14 nov. 1990 : *Haute Montagne* 1918, craie noire/pap. (19,4x4) : **USD 14 300** – PARIS, 25 nov. 1990 : *Composition* 1923, collage (22x15) : **FRF 550 000** – AMSTERDAM, 23 mai 1991 : *Langdale Pikes* 1945, h/cart. (38x50) : **NLG 19 550** – NEW YORK, 6 nov. 1991 : *Merzbild 9A*, collage et h/cart., image avec un jeton de jeu de dames, assemblage (16x19,4) : **USD 242 000** – LONDRES, 4 déc. 1991 : *M.Z. 30, 3* 1930, collage (15,4x12,4) : **GBP 38 500** – LONDRES, 25 mars 1992 : *Collage* 1947 (26,4x22,4) : **GBP 15 400** – NEW YORK, 9 mai 1992 : *Refuge près de l'hôtel Djupvasshytta* 1938, h/pan. (23,2x17,5) : **USD 1 870** – NEW YORK, 14 mai 1992 : *C.68 Wanteeside* 1945, h. et assemblage/bois/contre-plaqué (14,9x18,4) : **USD 77 000** – BERLIN, 27 nov. 1992 : *MZ 103*, collage et cr./passe-partout, image (12,3x9,5) : **DEM 101 700** – LONDRES, 22 juin 1993 : *Construction hétéroclite avec une bougie*, assemblage de bois peint., cire et tissu (27x27) : **GBP 243 500** – NEW YORK, 4 nov. 1993 : *Joueurs* 1934, collage/pap. (15,9x13) : **USD 48 300** – NEW YORK, 11 mai 1994 : *La Semelle de chaussure* 1945, h. et assemblage relief/contre-plaqué (54x45,1) : **USD 244 500** – PARIS, 30 mars 1995 : *Collage*, pap. collés (34x24,4) : **FRF 190 000** – LONDRES, 11 oct. 1995 : *Carré rouge* 1926, collage de feuille, pl. et pap./pap. (23x18,4) : **GBP 20 700** – NEW YORK, 1ᵉʳ mai 1996 : *Sans titre* 1926, collage/cart. (16,5x13) : **USD 46 000** – LONDRES, 3 déc. 1996 : *Ord U* 1945, collage (33x25,4) : **GBP 16 100** – AMSTERDAM, 10 déc. 1996 : *Linda* 1926, collage/pap. : **NLG 86 490** – LONDRES, 23 oct. 1996 : *Quadrat B* 1922-1925, collage (15x13) : **GBP 9 200** – LONDRES, 25 juin 1996 : *Sans titre* 1939, collage (16,3x12,2) : **GBP 17 250** – MILAN, 10 déc. 1996 : *Cœur MZ 253* 1921, collage (18x14,5) : **ITL 53 590 000** – LONDRES, 25 juin 1997 : *Merz XI 3 Art* 1947, collage/cart./pan. (12,5x9,8) : **GBP 12 650.**

SCHWITZER Hans
XVIᵉ siècle. Actif à Berne de 1506 à 1513. Suisse.
Peintre.

SCHWITZER Peter ou Schwiezer ou Schwizer ou Suizer ou Svitzer
Né à Strasbourg. XVIIIᵉ siècle. Actif au milieu du XVIIIᵉ siècle. Français.
Sculpteur d'ornements.
Il travailla pour les châteaux de Potsdam.

SCHWOB
XIXᵉ-XXᵉ siècles. Français.
Peintre.
Il exposa à Paris au Salon de la Rose-Croix, où se retrouvaient des peintres désireux de retrouver l'art des Primitifs italiens et des Maniéristes à la Botticelli.

SCHWOB Lucien
Né en 1895 à La Chaux-de-Fonds. XXᵉ siècle. Suisse.
Peintre.
Il fut élève de Bernard Naudin à Paris.
MUSÉES : LA CHAUX-DE-FONDS – NEUCHÂTEL – OSTENDE.

SCHWOERER Friedrich. Voir SCHWÖRER

SCHWOISER Eduard
Né le 18 mars 1826 à Brusau. Mort le 3 septembre 1902 à Munich. XIXᵉ siècle. Allemand.
Peintre d'histoire et de genre.
Élève de Foltz. Il poursuivit ses études au cours de voyages en Angleterre, en France, en Italie, dans les Pays-Bas et en Espagne. Il fut décoré de plusieurs ordres. Il se fixa à Munich comme professeur. On voit de lui des cartons et des fresques au Musée de Munich, *Huit scènes de l'histoire de la Bavière* et *Henri IV à Canossa.*

SCHWOLL Joachim Van ou Zwoll
Mort en 1575 ou 1586 à Hambourg. XVIᵉ siècle. Hollandais.
Peintre.
Il vécut à Hambourg de 1566 à 1575.

SCHWÖRER Friedrich ou Schwoerer
Né le 9 janvier 1833 à Weil (Bade). Mort le 25 mars 1891 à Munich. XIXᵉ siècle. Allemand.
Peintre d'histoire et illustrateur.
Élève de Foltz à l'Académie de Munich et de Cogniet, à Paris. Le Musée de Munich conserve des fresques de lui.

SCHWORMSTÄDT Félix
Né le 16 septembre 1870 à Hambourg. XIXᵉ-XXᵉ siècles. Allemand.

Dessinateur, illustrateur.
Il fut élève de l'académie des beaux-arts de Carlsruhe et de Carl von Marr à l'académie des beaux-arts de Munich.

SCHWYZER. Voir aussi SCHWEIZER et SCHWITZER

SCHWYZER Hans Heinrich. Voir SCHWEITZER

SCHWYZER Julius
Né en 1876 à Pfaffnau. Mort en février 1929 à Zurich. xxe siècle. Suisse.
Sculpteur de statues, figures.
Il fut élève de Louis Wethli. Il sculpta des statues et des fontaines. Il a travaillé le ciment.
MUSÉES : AARAU (Aargauer Kunsthaus) : *Frauenkopf* – ZURICH (Kunsthaus) : *Tête de jeune fille.*

SCHYECHLIN Hans. Voir SCHÜCHLIN

SCHYL Jules
Né en 1893. Mort en 1977. xxe siècle. Suédois.
Peintre de compositions animées, figures, paysages, natures mortes.
VENTES PUBLIQUES : STOCKHOLM, 6 juin 1988 : *Les violonistes*, h. (49x45) : SEK 15 500 – STOCKHOLM, 22 mai 1989 : *Composition : montagnes, bâtiments et lac*, h/t (49x69) : SEK 32 000 – STOCKHOLM, 6 déc. 1989 : *Modèle au chapeau noir*, h/t (55x47) : SEK 30 000 – STOCKHOLM, 5-6 déc. 1990 : *« Marmmorkirken » à Copenhague*, h/t (48x42) : SEK 10 500 – STOCKHOLM, 21 mai 1992 : *Nature morte avec un bouquet*, h/t (75x61) : SEK 8 000 – STOCKHOLM, 30 nov. 1993 : *Gondoles au Lido*, h/t (60x79) : SEK 11 000.

SCHYNDEL Anna Van. Voir SCHENDEL

SCHYNDEL Bernardus Van. Voir SCHENDEL

SCHYNDEL C. L. Van ou Schendel
xviie siècle. Travaillant en 1650. Hollandais.
Peintre.
VENTES PUBLIQUES : COLOGNE, 1862 : *Société de personnages faisant de la musique* : FRF 195 – COLOGNE, 26 nov. 1970 : *Scène de cabaret* : DEM 6 500.

SCHYNDEL J. Van. Voir SCHENDEL ou SCHEYNDEL

SCHYNVOOT Jacobus ou Schynvoet
xviiie siècle. Actif à Amsterdam et à Londres. Hollandais.
Dessinateur et graveur au burin.
Frère ou fils de Simon Schynvoot. On croit qu'il alla à Londres en 1700. Il grava des paysages, des vues de résidences seigneuriales, d'après ses propres dessins, dont la manière rappelle John Kip. Il travaillait encore en 1733.

SCHYNVOOT Simon
Né en 1653 à La Haye. Mort le 24 août 1727 à Amsterdam (?). xviie-xviiie siècles. Hollandais.
Graveur, dessinateur.
Il épousa Cornelia de Ryck. On le cite comme collectionneur, architecte horticulteur et poète.

SCHYRGENS Antoine
Né en 1890 à Liège. Mort en 1981. xxe siècle. Belge.
Peintre de marines, aquarelliste, dessinateur, graveur.
Il enseigna l'aquarelle à l'académie des beaux-arts d'Ostende.
BIBLIOGR. : In : *Dict. biogr. illustré des artistes en Belgique depuis 1830*, Arto, Bruxelles, 1987.
MUSÉES : OSTENDE.

SCHYSELER Gregorius ou Schysseler
xviie siècle. Hollandais.
Sculpteur sur bois.
Il sculpta un buffet d'orgues pour l'église de Bois-le-Duc et un crucifix pour celle de Venloo. Certaines similitudes incitent à rapprocher SCHIFFELERS Grégoire et SCHYSELER Gregorius.

SCHYTT Jost. Voir SCHUTZE

SCHYTZ Charles. Voir SCHÜTZ

SCHYTZ Karl. Voir SCHÜTZ

SCHYVINCK Firmin
Né en 1933 à Adegem. xxe siècle. Belge.
Peintre. Tendance fantastique.
Il fut élève de l'académie des beaux-arts Saint Luc à Gand.
BIBLIOGR. : In : *Dict. biogr. illustré des artistes en Belgique depuis 1830*, Arto, Bruxelles, 1987.

SCHYZ. Voir aussi SCHÜTZ

SCHYZ Sebastian
xviie siècle. Allemand.
Dessinateur.
Peut-être identique au peintre Sebastian SCHÜTZ, élève de Jobst Harrich à Nuremberg de 1608 à 1613. Le Cabinet d'Estampes de Berlin conserve de lui un dessin.

SCIACCO Tommaso ou Sciacca
Né en 1734 à Mazzara. Mort à Lendinara. xviiie siècle. Italien.
Peintre d'histoire.
Il travailla à Rome avec Cavalucci et Ag. Masucci et à Rovigo, pour les églises.
MUSÉES : ASCOLI PICENO (Pina. mun.) : *Sainte Thérèse* – ROVIGO (Pina.) : *Saint Thadée.*

SCIALLERO Luigi
Né le 4 mars 1829 à Gênes. Mort le 29 janvier 1920 à Gênes. xixe-xxe siècles. Italien.
Peintre de compositions animées.
Il fut élève de l'académie des beaux-arts de Gênes.
MUSÉES : GÊNES (Gal. Mod.) : *Mort de Colomb.*

SCIALOJA Toti ou Scialoia
Né en 1914 à Rome. Mort le 1er mars 1998 à Rome. xxe siècle. Actif en France et aux États-Unis. Italien.
Peintre de figures, paysages, natures mortes, technique mixte, peintre de décors de théâtre. Abstrait.
Il fut aussi écrivain et critique d'art. Il enseigna à l'académie des beaux-arts de Rome, dont il fut ensuite directeur.
Il a participé à de nombreuses expositions collectives : 1939, 1943, 1948, 1955, 1959 Quadriennale de Rome ; 1951 Biennale de São Paulo ; de 1952 à 1958 régulièrement à la Biennale de Venise ; 1955, 1958 International Exhibition de la fondation Carnegie de Pittsburgh, où il reçut une mention la première année ; 1959 Documenta de Kassel. Il montra ses œuvres dans des expositions personnelles à partir de 1941 : 1956, New York ; 1991 Galleria nazionale d'arte moderna e contemporanea de Rome.
Issu de l'expressionnisme romain des années trente, il a connu une évolution complexe s'étant surtout affirmé, à partir de 1958, avec des peintures constituées de successions de formes imprimées sur la toile, en rythmant la surface en fonction du temps. À la suite de sa rencontre, à New York, avec Willem de Kooning et Franz Kline, il délaissa les pinceaux pour utiliser des chiffons imbibés de couleurs.
BIBLIOGR. : Bernard Dorival, sous la direction de : *Peintres contemp.*, Mazenod, Paris, 1964 – Philippe Di Meo : *Toti Scialoja*, Art Press, n° 161, Paris, sept. 1991.
MUSÉES : AMSTERDAM (Stedelijk Mus.) – PITTSBURGH (Fond. Carnegie) – ROME (Gal. d'Art Mod.) – VENISE.
VENTES PUBLIQUES : MILAN, 12 juin 1984 : *Intermittences* 1966, techn. mixte/t. (64x136) : ITL 3 000 000 – ROME, 23 avr. 1985 : *Dans le noir* 1957, h. et sable/t. (159x191) : ITL 4 800 000 – MILAN, 8 juin 1988 : *Croix* 1958, techn. mixte (77x40,5) : ITL 6 200 000 – ROME, 15 nov. 1988 : *Paysage avec des maisons* 1946, h/t (60x80) : ITL 6 200 000 – MILAN, 14 déc. 1988 : *Composition* 1962, techn. mixte/cart. (48,5x71) : ITL 5 000 000 – ROME, 17 avr. 1989 : *Arlequin* 1952, h/t (140x60) : ITL 6 000 000 – ROME, 28 nov. 1989 : *Usine près de Tevere* 1946, h/t (60x70) : ITL 11 500 000 – NEW YORK, 21 fév. 1990 : *Sans titre* 1954, acryl./t. (64,8x100,3) : USD 4 125 – ROME, 30 oct. 1990 : *Homme endormi* 1953, h/t (100x80) : ITL 5 500 000 – MILAN, 13 déc. 1990 : *Manigances* 1987, h/t (140,5x140,5) : ITL 11 000 000 – ROME, 9 avr. 1991 : *Quatre empreintes* 1959, techn. mixte/t. de chanvre (113x241) : ITL 7 000 000 – MILAN, 14 nov. 1991 : *Composition*, ciment/cart. (71x101) : ITL 6 000 000 – ROME, 06 déc. 1991 : *Nature morte* 1954, h/t (100x65) : ITL 9 200 000 – ROME, 25 mai 1992 : *Nature morte* 1954, h/t (60x81) : ITL 7 475 000 – MILAN, 9 nov. 1992 : *Composition* 1982, techn. mixte et collage/papier. entoilé (43x98) : ITL 2 600 000 – ROME, 19 nov. 1992 : *Nature morte aux fleurs et aux fruits* 1942, h/t (40x50) : ITL 6 500 000 – ROME, 14 déc. 1992 : *Un hiver doux* 1955, h/t (79x86) : ITL 6 900 000 – NEW YORK, 22 fév. 1993 : *Surprise* 1958, h/t (54,5x75) : USD 2 090 – MILAN, 21 nov. 1993 : *Lecture enfantine* 1955, h/t (100x80) : ITL 9 192 000 – ROME, 28 mars 1995 : *Vue de Turin* 1943, h/t (40x50) : ITL 7 820 000 – MILAN, 2 avr. 1996 : *Nature morte* 1942, h/t (40x60) : ITL 9 775 000.

SCIAMERONE Pippo. Voir FURINI Filippo

SCIAMINOSSI Raff. Voir SCHIAMINOSSI

SCIAMPAGNA Giovanni. Voir CHAMPAGNE Jean

SCIANZI Giacomo ou par erreur Schanzi ou Schanz
xviie-xviiie siècles. Travaillant à Breslau de 1680 à 1700. Allemand.

Peintre et architecte.
Il a peint les fresques de la coupole de la cathédrale de Breslau.
Ventes Publiques : Paris, 4 nov. 1943 : *Baie de Naples* :
FRF 580.

SCIARA Ketty di, pseudonyme de Balletti Notarbartolo di Sciara Ketty
Née à Palerme (Sicile). xx^e siècle. Italienne.
Peintre de nus, figures, intérieurs, paysages, natures mortes, sculpteur de figures.
Elle a reçu les conseils de De Chirico. Elle vit et travaille à Palerme et à Rome. Elle montre ses œuvres dans des expositions personnelles, fréquemment en Italie, parfois à l'étranger : Paris, Toronto, São Paulo, New York, Tunis.
Ventes Publiques : Paris, 12 oct. 1992 : *Paysage au coucher du soleil*, h/t (90x120) : FRF 2 900.

SCIARANO. Voir SCHERANO

SCIARRA Giuseppe
xvii^e siècle. Actif à Tricarico en 1648. Italien.
Peintre.
Il a peint *La légende de saint Antoine de Padoue* dans le cloître du couvent Saint-Antoine de Tricarico.

SCIAVARRELLO Nunzio
Né en 1918 à Bronte. xx^e siècle. Italien.
Peintre de nus, natures mortes, graveur, dessinateur, peintre de décors de théâtre.
Il a figuré à l'exposition *Il Sentimento delle cose* à la Biblioteca civica de Verolanuova en 1993.
D'un trait alerte, il saisit des figures nues, suggère le mouvement, lacérant la plaque à graver.
Bibliogr. : Catalogue de l'exposition : *Il Sentimento delle cose – Un percorso della grafica italiana contemporanea*, GAM, Biblioteca civica, Verolanuova, 1993.

SCIBELLI Vinzenzo
xviii^e siècle. Actif à Naples. Italien.
Peintre.
Élève de F. Solimena.

SCIBEZZI
xx^e siècle. Italien.
Peintre de paysages.
Il obtint en 1946 le troisième prix de peinture Burano.

SCIENZIA Vettore
Né à Feltre. Mort en 1547 ou 1548 à Venise. xvi^e siècle. Italien.
Sculpteur sur bois.
Il sculpta avec Vincenzo da Trento, le plafond de l'Hôpital Civil de Venise en 1519.

SCIEPMANS Gauthier. Voir SCHIPMANS

SCIFFELIN Hans. Voir SCHÄUFFELIN

SCIFONI Anatolio
Né le 2 mai 1841 à Florence. Mort en 1884 à Rome. xix^e siècle. Italien.
Peintre de genre, portraits, paysages, intérieurs.
Il fut élève de l'Institut des Beaux-Arts Sourikov de Moscou. Il devint Membre de l'Union des Artistes de Russie. Il a exposé à Rome et aux Salons étrangers de Paris, Vienne, Londres, Monaco et Philadelphie.
Ventes Publiques : New York, 12 jan. 1974 : *L'Atelier de l'artiste* : USD 6 000 – Rome, 24 mai 1988 : *Le Repas des paons sacrés de Junon*, h/t (78x57) : ITL 6 000 000.

SCIFONI Enrico
xix^e-xx^e siècles. Italien.
Peintre de compositions religieuses, portraits, natures mortes, dessinateur.
Il étudia le dessin avec le professeur Tommaso Minardi et la peinture avec les professeurs Francesco Podesti, Luigi Fontana de Capaldi. Il fréquenta aussi l'école des beaux-arts de Rome. Le roi d'Italie le nomma chevalier de l'ordre de Saint-Maurice. Ayant plus tard exécuté les portraits des princes de Naples, il fut décoré de la croix de la couronne d'Italie. Le prince Nico de Montenegro lui accorda l'ordre de Saint Daniel. Il prit part en 1900 au concours Alinari avec son tableau *Madone et Enfant*.
Ventes Publiques : Milan, 14 mai 1988 : *Nature morte – Les Figues* 1929, encre et cr. (21,5x28) : ITL 9 000 000 – Paris, 2 déc. 1992 : *Portrait d'homme aux décorations*, h/t (128x87) : FRF 3 600.

SCIFRONDI Antonio. Voir CIFRONDI Antonio

SCILLA Agostino ou Silla
Né le 10 août 1629 à Messine. Mort le 31 mai 1700 à Rome. xvii^e siècle. Italien.
Peintre de scènes de genre, portraits, paysages, natures mortes.
Il fut élève d'Antonio Ricci, dit Il Barbalunga. Grâce à l'influence de son maître, Scilla obtint du Sénat de sa ville natale une pension pour aller continuer ses études à Rome. Il y fut pendant quatre ans l'élève d'Andrea Sacchi. De retour à Messine, il ouvrit une académie fort fréquentée. En 1674, les troubles politiques firent partir pour Rome, où il acheva sa carrière.
Il a peint d'intéressants paysages avec des animaux et excellait dans la représentation des têtes de vieillards dont on admire le réalisme. Il fut également poète, numismate et savant.
Musées : Boston (Mus. des Beaux-Arts) : *Portrait du peintre Andrea Sacchi* – Rome (Gal. Saint-Luc) : *Saint Jérôme.*
Ventes Publiques : Londres, 1^er nov. 1991 : *Nature morte avec un lièvre et une paire de vaneaux morts, des rougets, des huîtres et des citrons sur un entablement de pierre*, h/t (69,5x96) : GBP 5 280.

SCILLA Giacinto
Né à Messine. Mort en 1711 à Rome. xvii^e-xviii^e siècles. Italien.
Peintre, surtout animalier.
Frère cadet et assistant d'Agostino Scilla.

SCILLA Giacomo. Voir LONGHI Silla

SCILLA Saverio
Né le 14 avril 1673 à Messine. Mort en 1748. xvii^e-xviii^e siècles. Italien.
Peintre.
Fils d'Agostino Scilla. Numismate et savant.

SCILLE MONNERET Mireille. Voir MONNERET SCILLE

SCILLEMAN Ariaen
xv^e-xvi^e siècles. Actif à Anvers de 1494 à 1517. Hollandais.
Peintre.
Élève de Quentin Massys. Peut-être identique au maître du triptyque Morrison.

SCILTIAN Gregorio
Né le 20 août 1900 à Rostov-sur-Don. Mort le 1^er avril 1985 à Rome. xx^e siècle. Actif depuis 1923 en Italie. Russe-Arménien.
Peintre de sujets allégoriques, compositions mythologiques, figures, nus, portraits, intérieurs, natures mortes, aquarelliste, peintre de trompe-l'œil, peintre de décors de théâtre, illustrateur, décorateur.
En 1919, il quitte la Russie, arrive à Vienne, y étudie à l'académie des beaux-arts puis part en Italie et se fixe à Rome en 1923.
Entre 1926 et 1933, il a participé à Paris aux Salons d'Automne, des Indépendants, des Tuileries, à partir de 1952 à plusieurs reprises à la Quadriennale de Rome et à la Biennale de Venise. Depuis sa première exposition personnelle à Rome en 1925, il montre régulièrement ses œuvres à Milan (1933, 1936, 1938, 1949, 1953), à Paris (1929, 1930, 1932, 1949, 1953, 1958, 1966), à Venise (1955, 1958, 1973), New York (1966), Palazzo dei Diamanti de Ferrra (1986).
D'abord influencé par le cubisme, il en abandonne la manière pour ce que George Waldemar nomme un « rappel à l'ordre » en fait le retour à une figuration des plus scrupuleuses. S'il exploite surtout les possibilités du trompe-l'œil, son œuvre ne peut pour autant être considérée comme réaliste. Le monde qu'il décrit est un monde de composition parfois allégorique, *L'École de la modernité* (1955) ou *L'Éternelle Illusion* (1967) en sont les exemples, et qui fait volontiers référence aux genres d'autrefois : natures mortes classiques, vanités, scènes caravagesques : *Trasterevino – Bacchus à l'auberge* (1935). De là vient sans doute cette ambiguïté qui le fait parfois assimiler au surréalisme. On comprend mieux aussi les mises en scène très théâtrales de ses peintures lorsque l'on sait que Sciltian est également décorateur de théâtre et qu'il a travaillé pour la Scala de Milan et le festival de Florence. Comme décorateur, il a encore conçu des tableaux pour un paquebot italien.

G. Sciltian [signature]

Bibliogr. : Renato Civello : *Sciltian – Opera Omnia*, Verico Hoepli, Milan, 1986.

Musées : Paris (Mus. du Luxembourg) : *La Fleuriste.*
Ventes Publiques : Milan, 25 nov. 1980 : *Vase de fleurs,* h/t (90x60) : ITL 7 200 000 – Milan, 16 juin 1981 : *Nature morte,* techn. mixte/pap. brun (21,5x27,5) : ITL 4 200 000 – Milan, 25 nov. 1982 : *Le modèle assis,* dess. à la pl. et reh. de blanc (49,5x32,5) : ITL 1 600 000 – Milan, 4 avr. 1984 : *La fuga,* aquar. et temp./cart. entoilé (35x51,5) : ITL 2 800 000 – Rome, 3 déc. 1985 : *Nature morte aux pistolets et aux cartes à jouer* 1952, h/t (63x48) : ITL 10 500 000 – Rome, 20 mai 1986 : *Nature morte au vase de fleurs* 1922, h/t (75x91) : ITL 7 500 000 – Rome, 17 avr. 1989 : *Nature morte avec un plateau de patisseries,* h/t (17x22) : ITL 16 000 000 – Rome, 8 juin 1989 : *Nature morte à la langouste,* h/pan. (38x55) : ITL 28 000 000 – Milan, 7 nov. 1989 : *Nu de dos avec un miroir,* h/t (90x65) : ITL 34 500 000 – Rome, 6 déc. 1989 : *Nature morte* 1932, h./contre-plaqué (50x40) : ITL 20 700 000 – Milan, 12 juin 1990 : *La bibliothèque magique,* h/t (105,5x115) : ITL 70 000 000 – Milan, 13 déc. 1990 : *Nature morte* 1937, h/pan. (36,5x55) : ITL 31 000 000 – Rome, 13 mai 1991 : *Nature morte à la chandelle et au livre,* h/t (25x36) : ITL 9 200 000 – Milan, 19 déc. 1991 : *Portrait de femme,* h/pan. (54x45) : ITL 17 000 000 – Milan, 9 nov. 1992 : *L'atelier de l'artiste,* h/t (65x75) : ITL 44 000 000 – Rome, 19 nov. 1992 : *Le départ* 1944, h/pan. (104x74) : ITL 46 000 000 – Milan, 15 déc. 1992 : *La bilbiothèque magique,* h/t (105,5x115) : ITL 95 000 000 – Milan, 16 nov. 1993 : *Tête de jeune fille,* h/t (40x35) : ITL 26 450 000 – Milan, 24 mai 1994 : *Nature morte* 1938, h/t (50,5x70) : ITL 24 150 000 – Milan, 22 juin 1995 : *Portrait de Lisetta Ponti,* h/t (38x29) : ITL 11 500 000 – Milan, 28 mai 1996 : *Cosmos et Microcosme,* h/t (105x95) : ITL 80 400 000 – Milan, 25 nov. 1996 : *Le Bibliophile,* h/t (49x41,5) : ITL 13 800 000.

SCIORINI Lorenzo, appelé aussi Lorenzo della Sciorina, dit Vaiani
Né entre 1540 et 1550 à Florence. Mort le 1er juin 1598 à Florence. xvie siècle. Italien.
Peintre.
Élève d'Allori. Il travailla à la décoration du catafalque de Michel-Ange. Le Musée Médicis de Florence conserve de lui les portraits d'*Eleonora di Toledo* et de *Don Garcia.*

SCIORTINI Gaetano. Voir SORTINO

SCIORTINO Antonio ou Anthony
Né le 12 février 1881 à Malte. xxe siècle. Britannique.
Sculpteur de bustes, statues.
Il fut élève de l'Institut des beaux-arts de Rome. Une de ses œuvres a été présentée en 1925 par la Royal Academy of Arts. Il sculpta des tombeaux et des statues.
Musées : Johannesburg (Gal.) : *Buste d'Adrian Dingle.*
Ventes Publiques : Los Angeles, 22 oct. 1980 : *« Rythmi Vitæ »* 1927, bronze (H. 53,5) : USD 1 100.

SCIORTINO Stéphane
Né le 28 mars 1925 à Paris. xxe siècle. Français.
Peintre de paysages.
Il fut élève de l'École des Beaux-Arts de Paris. Depuis 1954, il participe à des expositions collectives régionales, recevant diverses distinctions, et, régulièrement à Paris, aux Salons d'Automne, dont il est membre sociétaire depuis 1972, des Indépendants à partir de 1970, des Artistes Français et des Terres Latines à partir de 1971, des Peintres Témoins de leur Temps en 1972, de la Société Nationale des Beaux-Arts à partir de 1975, de la Marine à partir de 1992, etc.
Musées : Alès – Paris (Mus. d'Art Mod. de la Ville).
Ventes Publiques : Reims, 23 oct. 1988 : *Paimpol,* h/t (46x61) : FRF 4 500 – Reims, 5 mars 1989 : *Audierne, le port de pêche,* h/t (61x38) : FRF 4 500 – Versailles, 10 déc. 1989 : *New York transparences* 1989, h/t (81x100) : FRF 21 000.

SCIOVINO Niccolo
xvie siècle. Actif à Ferrare. Italien.
Marqueteur.
Il a exécuté les stalles de l'église Saint-Benoît de Ferrare.

SCIPIO
xve siècle. Hollandais (?).
Artiste.
Surnom ou nom supposé d'un maître actif à Paris vers 1490.

Musées : Paris (Mus. du Louvre) : *Descente de croix.*

SCIPION
Mort le 22 décembre 1578 à Malines. xvie siècle.
Peintre.

SCIPION Jehan
xvie siècle. Actif à Paris vers 1558. Français.
Peintre de portraits.
Il exécuta un portrait acheté par Catherine de Médicis pour le château de Monceaux. Peut-être identique au peintre Scipion, mort à Malines.

SCIPIONE, pseudonyme de Bonichi Gino
Né en 1904 à Macerata (Marches). Mort en 1933 à Arco. xxe siècle. Italien.
Peintre de compositions mythologiques, sujets allégoriques, figures, portraits, animaux, paysages urbains, dessinateur, illustrateur. Tendance expressionniste.
Il a participé à des expositions collectives : 1930 Biennale de Venise ; 1931 Quadriennale de Rome. De son vivant, il montra ses œuvres dans des expositions personnelles à partir de 1928 à la Galleria d'Arte moderna de Rome. Des expositions rétrospectives de son œuvre ont été organisées en 1948 à la pinacothèque de Macerata, en 1954 pour le centenaire de sa naissance. Énormément célébré en tant que personnage, beau comme un gladiateur romain, ce qui lui avait valu son surnom, bohème mystique et pulmonaire, et pourtant très réel, il marqua par son travail l'époque. Son influence, toute de réaction contre le formalisme souvent gratuit des adeptes du groupe Novecento, se faisait déjà sentir à sa mort prématurée ce se fait encore sentir. Il voulait remettre en honneur pas tant un sentiment néoromantique qu'il préconisait qu'un beau métier sain et parfaitement possédé. Sa synthèse d'un sentiment romantique et d'un langage expressionniste plus actuel donna des œuvres fortes, comme la *Courtisane romaine* et la *Piazza Navona* toutes deux de 1930. Il a travaillé comme illustrateur au journal *La Fiera Letteria* et est l'auteur de poésies.
Bibliogr. : Sarane Alexandrian : *Dict. univer. de l'art et des artistes,* Hazan, Paris, 1967 – in : *L'Art du xxe s.,* Larousse, Paris, 1991.
Musées : Montevideo (Mus. d'Art Mod.) – Rome (Gal. d'Art Mod.) – Tel-Aviv (Mus. d'Art Mod.) – Turin (Mus. d'Art Mod.).
Ventes Publiques : Milan, avr. 1950 : *Cheval* : ITL 500 000 – Londres, 28 juin 1977 : *Portrait de femme assise* 1909, cr. et craies de coul. (45,5x31,5) : GBP 4 500 – Milan, 29 mars 1977 : *La disputa* 1929, pl. et encre rouge (29x31) : ITL 1 700 000 – Milan, 7 juin 1977 : *La Poétesse,* isor. (45x36) : ITL 18 000 000 – Milan, 29 nov. 1980 : *San Giovanni in Laterano* 1932, h/t (45x51) : ITL 46 000 000 – Milan, 17 nov. 1981 : *Collepardo,* pl. (16x21,7) : ITL 2 000 000 – Milan, 15 nov. 1983 : *La coppia scombinata,* pl. et encre bistre (32,5x21,3) : ITL 12 500 000 – Rome, 5 déc. 1983 : *La Tentation d'Ève* 1930, h/pan. (39x49) : ITL 75 000 000 – Rome, 3 déc. 1985 : *Femme nue dans un intérieur* 1925, encre sépia et aquar. (27,5x30,5) : ITL 14 500 000 – Milan, 15 mai 1986 : *Nature morte aux figues* 1929, pl. et cr. (21,5x28) : ITL 13 000 000 – Milan, 19 mai 1987 : *Il Regalino* 1929, pl. (21,5x21) : ITL 15 000 000 – Rome, 28 nov. 1989 : *Diane et Actéon* 1927, h/pan. (23x32,5) : ITL 72 000 000.

SCIPIONE Gaetano. Voir POLZONE Scipio, dit il Gaetano

SCIPIONE da Averara
xvie siècle. Vivait à Bergame dans la première moitié du xvie siècle. Italien.
Peintre.

SCIPIONE da Carona. Voir CASELLA Scipione

SCIPIONE di Guido
xvie-xviie siècles. Actif à Naples. Italien.
Sculpteur sur bois.
Il a sculpté les stalles de la cathédrale de Catania.

SCIPIONI Antonio
Mort avant 1488. xve siècle. Actif à Averara. Italien.
Peintre.
Père de Battista, de Giacomo et de Jacopino S.

SCIPIONI Battista ou Giovanni Battista
xve siècle. Travaillant à Bergame de 1486 à 1488. Italien.
Peintre.
Fils d'Antonio S. Il collabora avec ses frères Giacomo et Jacopino.

SCIPIONI Giacomo
Mort après 1529. xviᵉ siècle. Actif à Averara. Italien.
Peintre.
Fils d'Antonio S.

SCIPIONI Jacopino
Mort entre le 13 mars 1532 et le 4 août 1543. xviᵉ siècle. Actif
à Averara et à Bergame. Italien.
Peintre.
Fils d'Antonio S. Il exécuta de nombreuses fresques pour des
églises de Bergame.

SCIPTIUS Georg Christian. Voir **SEIPTIUS**

SCISLO Jan
Né vers 1729. Mort le 6 juillet 1804. xviiiᵉ siècle. Polonais.
Peintre.
On le dit élève de M. Bacciarelli. Il exécuta les peintures de plu-
sieurs châteaux. Le Musée National de Varsovie conserve deux
paysages de cet artiste.

SCITA Pietro. Voir **SITA**

SCITIVAUX DE GREISCHE Anatole de ou **de Greysche**
Né en 1812 à Nancy (Meurthe-et-Moselle). xixᵉ siècle. Fran-
çais.
Peintre de scènes de chasse, de chevaux et aquarelliste.
Il débuta au Salon de 1857 et travailla jusqu'en 1876.

SCITIVAUX DE GREISCHE Roger de ou **de Greysche**
Né le 20 octobre 1830 à Nancy (Meurthe-et-Moselle). Mort le
6 février 1870 à Paris. xixᵉ siècle. Français.
Peintre de genre et de portraits.
Élève de Couture. Il débuta au Salon de 1857. Le Musée de
Nancy conserve une *Étude de tête de jeune fille* de lui.

SCIULLO Bernard di
Né en 1930. xxᵉ siècle. Français.
Peintre. Expressionniste-abstrait.
Il participe à Paris au Salon des Réalités Nouvelles, notamment
en 1986, 1988, 1989 ; et au Groupe 109.
Le graphisme, le toucher pictural sont expressionnistes. Peut-
être convient-il de déchiffrer dans ces tracés gestuels quelque
rappel anthropomorphique, en tout cas certainement des
visages.

SCIUTI Giuseppe ou **Patti Sciuto**
Né le 5 mars 1834 à Zafferana Etnea. Mort le 14 mars 1911 à
Rome. xixᵉ-xxᵉ siècles. Italien.
**Peintre de compositions mythologiques, genre, figures,
paysages, technique mixte.**
D'abord destiné à la médecine, il s'enthousiasma pour l'art. Il fut
élève de Gandalfo.
Il a participé aux grandes manifestations et souvent exposé à
l'étranger, notamment à Vienne et Londres. Ses œuvres ont été
présentées en 1872 par la Royal Scottish Academy.
Il a peint pour le théâtre de Palerme : *Le Triomphe de Roger*.
Musées : Catane (Mus. mun.) : *La Veuve – Trahie –* Milan (Acad.
Brera) : *Une noce grecque –* Milan (Gal. d'Art mod) : *Pindare
chante les louanges d'un vainqueur d'Olympie –* Palerme (Mus.
d'Art Mod.) : *Funérailles de Timoléon –* Rome (Gal. d'Art Mod.) :
Restauratio aerai – Dans le temple de Vénus – Zafferano Etnea :
Éruption de l'Etna.
Ventes Publiques : Rome, 14 déc. 1988 : *Femme en costume
typique*, h/t (44,5x33) – Stockholm, 15 nov. 1989 :
Intérieur avec des femmes et deux enfants, h. (65x51) :
SEK 47 000 – Rome, 28 mai 1991 : *Joueuse de cithare*, techn.
mixte/pap. gris (28,5x21) : ITL 2 400 000 – Rome, 14 nov. 1991 :
Le temple de Vénus, h/t (54x74) : ITL 40 250 000 – Rome, 27 avr.
1993 : *Dame de l'époque romaine*, h/t (40x36) : ITL 2 927 700.

SCKELL Carl August ou **Skell**
Né le 14 novembre 1793 à Karlberg (près de Deux-Ponts).
Mort le 10 juillet 1840 à Munich. xixᵉ siècle. Allemand.
Lithographe.
Il grava des architectures et des vues de jardins. Il fut aussi horti-
culteur.

SCKELL Fritz ou **Skell**
Né le 1ᵉʳ août 1885 à Munich. xxᵉ siècle. Allemand.
**Peintre de figures, paysages, animaux, dessinateur,
illustrateur.**
Il fit des voyages en Extrême-Orient. Il peignit des illustrations
pour des ouvrages de médecine, de biologie et de zoologie.
Ventes Publiques : Zurich, 7 juin 1980 : *Paysage au lac* 1929, h/t
(78,5x95,5) : CHF 4 600.

SCKELL Louis
Né en 1869 à Munich. Mort en 1950 à Bad Tölz. xixᵉ-xxᵉ
siècles. Allemand.
Peintre de paysages.
Fils de Ludwig Sckell, il peignit des paysages en particulier de
forêts.
Ventes Publiques : Cologne, 20 oct. 1989 : *Partie de chasse*,
h/pan. (21,5x28,5) : DEM 3 500.

SCKELL Ludwig, ou **Ludwig von** ou **Skell**
Né le 14 octobre 1833 à Schloss Berg (Starnberger See).
Mort le 23 février 1912 à Pasing (près de Munich). xixᵉ-xxᵉ
siècles. Allemand.
**Peintre de paysages, paysages d'eau, paysages de mon-
tagne. Romantique.**
Il était fils du jardinier de la cour Ludwig Sckell. Il fut élève de
Richard Zimmermann à l'Académie des Beaux-Arts de Munich.
Il est un des représentants du paysagisme romantique allemand.
À partir de 1860, il a été influencé par Eduard Schleich l'Aîné,
duquel il tient surtout les chaudes harmonies brunes.

I Sckell

Musées : Mayence : *Paysage.*
Ventes Publiques : Munich, 11 déc. 1968 : *Paysage mon-
tagneux* : DEM 3 600 – Cologne, 23 mars 1973 : *La Cascade* :
DEM 4 500 – Londres, 12 juin 1974 : *Troupeau dans un paysage* :
GBP 1 400 – New York, 2 avr. 1976 : *Village de montagne*, h/t
(65x85,5) : USD 3 900 – Stuttgart, 23 fév. 1978 : *La Ferme près
de la rivière*, h/t (65x85) : DEM 17 800 – Munich, 6 nov. 1981 :
Paysage orageux, h/pan. (24,5x32) : DEM 6 800 – Lucerne, 19
mai 1983 : *Couple de paysans sur un chemin de campagne*, h/t
(42,2x60) : CHF 17 000 – Copenhague, 7 nov. 1984 : *Paysage
montagneux*, h/t (54x74) : DKK 40 000 – Londres, 27 nov. 1985 :
Paysage fluvial, h/t (52x78) : GBP 4 000 – Munich, 10 déc. 1992 :
Paysage avec des moines paysans, h/pan. (13x26) : DEM 11 300
– Munich, 27 juin 1995 : *Paysage fluvial et boisé de la région de
Regen*, h/t (44x90) : DEM 11 500 – Vienne, 29-30 oct. 1996 : *Petite
fille nourrissant les canards* 1880, h/t (52,5x88) : ATS 149 500.

SCKELL Ludwig ou **Skell**
Né en 1842 à Obergünzbourg. Mort le 31 mars 1905 à
Munich. xixᵉ siècle. Allemand.
Peintre de genre, portraits, paysages.
Ventes Publiques : New York, 18 sep. 1981 : *Paysage alpestre*,
h/pan. (21x27) : CAD 2 900 – Vienne, 16 nov. 1983 : *Cerfs dans un
paysage montagneux*, h/t (50x70) : ATS 50 000 – Munich, 14
mars 1985 : *Isartal*, h/t (41x66) : DEM 14 000.

SCKRETAR Johann. Voir **SCHRÖTER**

SCLATER Robert
xixᵉ siècle. Actif à Édimbourg de 1826 à 1838. Britannique.
Médailleur.

SCLIAR Carlos
Né en 1920. xxᵉ siècle. Brésilien.
**Peintre de sujets militaires, figures, paysages, natures
mortes, dessinateur.**
Il participa à la Seconde Guerre mondiale en Italie.
Influencé par Candido Portinari et Lasar Segall, il commença
par pratiquer une peinture à tendance sociale dominée par la
représentation de l'homme, à tendance expressionniste teintée
de cubisme. Du front italien, il rapporta des encres de Chine plus
lyriques puis évolua avec des natures mortes.
Bibliogr. : Damian Bayon, Roberto Pontual, in : *La Peinture de
l'Amérique latine au xxᵉ s*, Mengès, Paris, 1990.
Ventes Publiques : São Paulo, 11 août 1981 : *Barques* 1975,
h/isor. (37x56) : BRL 200 000 – Rio de Janeiro, 7 déc. 1983 : *Fruits*
1964, vinyl. et collage (65x100) : BRL 2 050 000.

SCLIEF Pierre. Voir **SCHLEIFF**

SCLOBAS Charles Joseph
Né le 5 février 1753. xviiiᵉ siècle. Actif à Mons. Éc. flamande.
Sculpteur.
Frère de Jean-Baptiste S.

SCLOBAS Jean-Baptiste
Né le 7 avril 1744. xviiiᵉ siècle. Actif à Mons. Éc. flamande.
Sculpteur.
Frère de Charles Joseph S.

SCLOPIS Ignazio
Né à Turin. Mort le 4 octobre 1793. xviiiᵉ siècle. Italien.

Dessinateur et graveur au burin.
Il grava des panoramas de villes italiennes.
VENTES PUBLIQUES : BERNE, 21 juin 1985 : *Prospetto generale della Citta di Napoli* 1764, eau-forte/trois feuilles jointes (44x208,5) : CHF 5 200.

SCOBL Michael. Voir SKOBL

SCOCCHERA Alfredo
Né en 1887 à Baselice (Abruzzes). Mort en 1955 à Milan. XXᵉ siècle. Italien.
Peintre de genre, compositions religieuses, paysages.
Il fut élève de Francesco Paolo Michetti. Il exécuta des peintures décoratives dans le cimetière monumental de Milan et dans les églises d'Assise et de Loreto.
VENTES PUBLIQUES : MILAN, 29 oct. 1992 : *Vue d'un lac en Lombardie*, h/t/cart. (25x34,5) : ITL 2 800 000 – MILAN, 9 nov. 1993 : *Le Palais Sforzesco de Milan*, h/pan. (40x30) : ITL 1 150 000 – MILAN, 18 déc. 1996 : *Cavalli sull'alzaia, Milan 1926*, h/pan. (27,5x20,5) : ITL 1 747 000.

SCOCCIANTI Andrea di Angelo, dit il Raffaello delle Fogliarelle ou il Pulcinella
Né en 1640 à Massaccio. Mort en 1730. XVIIᵉ-XVIIIᵉ siècles. Italien.
Sculpteur et stucateur.
Il travailla à Rome, à Modène et à Massaccio.

SCOCCIANTI Angelo
Né en 1672. Mort en 1762. XVIIᵉ-XVIIIᵉ siècles. Italien.
Sculpteur et stucateur.
Fils d'Andrea. Il travailla à Rome.

SCOCCIANTI Cosmo ou Cosma ou Cosimo
Né en 1642 à Massaccio. Mort en 1720. XVIIᵉ-XVIIIᵉ siècles. Italien.
Sculpteur et stucateur.
Frère d'Andrea di Angelo S.

SCODA Guillermo. Voir SCADA

SCOENENBERGHE Henri Van ou Schoenenberghe
Mort entre 1492 et 1494. XVᵉ siècle. Actif à Louvain. Éc. flamande.
Peintre verrier.
Fils de Jean Van Scoenenberghe. Maître en 1450. Il travailla pour l'Hôtel de Ville de Louvain en 1487, pour l'église Saint-Sulpice à Diest en 1492 et pour l'abbaye du Parc à Louvain.

SCOENENBERGHE Jan Van ou Schoenenberghe
Mort avant le 4 avril 1458. XVᵉ siècle. Éc. flamande.
Peintre verrier.
Père d'Henri et de Tilman S. Il travailla à Louvain à partir de 1426, fit des vitraux pour l'église d'Averbode en 1434, pour le « Blausœn Put » en 1441, pour l'église de Werchter en 1446, pour l'église Saint-Quentin en 1453.

SCOENENBERGHE Tilman Van ou Schoenenberghe
Mort en 1484. XVᵉ siècle. Actif à Louvain. Éc. flamande.
Peintre verrier.
Fils de Jan Van S.

SCOENERE. Voir STOEVERE

SCOEUWESHUESEN Hinrich
Originaire de Brême. XVIᵉ siècle. Travaillant vers 1580. Allemand.
Sculpteur.
Il a sculpté un *Jugement dernier* au portail central de l'église Notre-Dame de Lunebourg.

SCOFIELD William Bacon ou Schofield
Né le 8 février 1864 à Hartford. Mort le 22 janvier 1930 à Worcester. XIXᵉ-XXᵉ siècles. Américain.
Peintre, sculpteur.
Il fut élève de Gutzon Borglum. Il fut aussi écrivain.

SCOGNAMIGLIO Antonio Giovanni
XVIIIᵉ-XIXᵉ siècles. Italien.
Peintre de compositions animées, scènes de genre.
Il fit sans doute partie des peintres engagés par le Prince-archevêque de Naples pour copier les grands maîtres.
MUSÉES : NAPLES (Mus. di Capodimonte) : *La Bohémienne*.
VENTES PUBLIQUES : LONDRES, 2 avr. 1980 : *Le camp des bédouins*, h/t (65x135) : GBP 600 – LONDRES, 25 nov. 1983 : *Campement arabe*, h/t (66x134,7) : GBP 11 000 – LONDRES, 4 oct. 1989 : *Campement de nomades dans le désert 1883*, h/t (43x89) : GBP 2 200

– ROME, 28 mai 1991 : *Joutes*, h/pan. (24x34) : ITL 1 200 000 – NEW YORK, 16 juil. 1992 : *Musiciens gitans dans une grange*, h/t (74,9x48,9) : USD 3 300 – LONDRES, 11 avr. 1995 : *Coup de fatigue*, h/t (92x56) : GBP 2 300 – LONDRES, 12 juin 1996 : *La Diseuse de bonne aventure*, h/t (104,5x155) : GBP 8 625 – ICKWORTH, 12 juin 1996 : *La Bohémienne*, h/t, d'après Le Corrège (48,5x40,5) : GBP 8 050.

SCOHY Jean
Né en 1824 à Lyon (Rhône). Mort en 1896 ou 1897 à Lyon. XIXᵉ siècle. Français.
Peintre d'histoire, sujets religieux, scènes de genre, figures, portraits, compositions murales.
Il fut élève de Claude Bonnefond et d'Augustin Thierriat à l'École des Beaux-Arts de Lyon. Il exposa au Salon de Lyon, de 1848 à 1891.
Il réalisa des panneaux décoratifs pour le Palais de la bourse et le plafond du Théâtre de Bellecour, à Lyon. Il peignit pour l'église Notre-Dame Saint-Louis-de-la-Guillotière un ex-voto évoquant les inondations de la Guillotière du 31 mai 1856.
BIBLIOGR. : Gérald Schurr, in : *Les Petits Maîtres de la peinture 1820-1920, valeur de demain*, Les Éditions de l'Amateur, t. VII, Paris, 1989.
MUSÉES : LYON (Mus. des Beaux-Arts) : *Femme blonde*.

SCOIDON Richard
XVIIIᵉ siècle. Actif vers 1700 (?). Allemand.
Peintre.
On cite de lui une *Nature morte avec des fleurs et un lapin*.

SCOLAIO di Giovanni
XVᵉ siècle. Actif à Florence dans la première moitié du XVᵉ siècle. Italien.
Peintre.
Il a peint des fresques dans la maison de Francesco Datini à Prato.

SCOLARI Giuseppe
Né à Vicence. XVIᵉ siècle. Italien.
Peintre de sujets mythologiques, compositions religieuses, fresquiste, graveur de sujets religieux.
Élève de J. B. Maganza, il travailla dans la seconde moitié du XVIᵉ siècle. Il a peint à l'huile et à fresque pour les églises de Venise, Vérone et Vicence. Il a gravé sur bois et au burin.
VENTES PUBLIQUES : LONDRES, 27 avr. 1977 : *Saint Jérôme*, bois gravé (53,1x37,2) : GBP 850 – MUNICH, 29 mai 1978 : *La Mise au Tombeau*, bois gravé (53,1x37,2) : DEM 6 800 – LONDRES, 6 déc. 1983 : *Saint Georges*, grav./bois (50,8x35,7) : GBP 1 600 – LONDRES, 26 juin 1985 : *Saint Jérôme*, grav./bois (55,2x37,2) : GBP 1 900 – PARIS, 26 mars 1996 : *L'Enlèvement de Proserpine*, bois gravé : FRF 13 500.

SCOLARI Stefano
XVIᵉ-XVIIᵉ siècles. Actif à Venise. Italien.
Graveur de cartes géographiques.

SCOLARI Stefano Mozzi
XVIIᵉ siècle. Travaillant à Venise de 1650 à 1687. Italien.
Graveur de cartes géographiques.

SCOLES John
XVIIIᵉ-XIXᵉ siècles. Travaillant à New York de 1793 à 1844. Américain.
Graveur de genre et de portraits.

SCOLES Joseph John
Né le 27 juin 1798 à Londres. Mort le 29 décembre 1863 à Londres. XIXᵉ siècle. Britannique.
Architecte et dessinateur.
Cet artiste, célèbre surtout comme architecte, produisit de remarquables dessins au cours d'un voyage d'études en Grèce, en Syrie. Il a écrit plusieurs ouvrages sur l'Égypte et la Terre Sainte.

SCOLOPIS Ignazio. Voir SCLOPIS

SCOMPARINI Eugenio
Né en 1845 à Trieste. Mort le 18 mars 1913. XIXᵉ-XXᵉ siècles. Italien.
Peintre de genre, figures, portraits.
MUSÉES : TRIESTE (Mus. Revoltella) : *Marguerite Gauthier – Dame avec chien – Odalisque – Allégorie en souvenir du fondateur du musée.*
VENTES PUBLIQUES : LONDRES, 3 oct 1979 : *Ophélie cueillant des fleurs* 1872, h/t (227x150) : GBP 1 100.

SCONZANI Ippolito
Originaire de Bologne. XVIII[e] siècle. Italien.
Peintre de perspectives et de fresques.
Il travailla pour les abbayes de Melk et de Saint-Florian en Autriche.

SCONZANI Leonardo ou Sconzain
Né en 1695 à Bologne. Mort en 1735 à Bologne. XVIII[e] siècle. Italien.
Miniaturiste et peintre d'ornements.
Neveu d'Ippolito S. et élève de Raimondo Manzini.

SCOPAS
Né à Paros. IV[e] siècle avant J.-C. Actif dans la première moitié du IV[e] siècle avant J.-C. Antiquité grecque.
Sculpteur, architecte.
Il participa, avec Bryaxis, Leocharès et Timotheos à la décoration sculptée du Mausolée d'Halicarnasse (vers 350 avant J.-C.), où il représenta le *Combat des Grecs et des Amazones*, pour lequel chaque groupe est une réussite d'équilibre et de clarté, pouvant se suffire à lui-même et se liant habilement au suivant en un mouvement ordonné mais non moins impétueux. Il est remarquable de constater que Scopas a renouvelé tous les schémas traditionnels de ce thème tant de fois répété auparavant. Malgré ces nouveautés, Scopas a donné un art mesuré par rapport à la violence pathétique de Bryaxis et de Leocharès qui voulaient dépasser l'art de Scopas. Dans le domaine de la statuaire, on cite parmi ses œuvres, une *Aphrodite Pandermos*, une *Hecate*, une *Bacchante déchirant un chevreau*, un *Apollon Cytharède*. Il a donné l'aisance naturelle aux statues au repos qui sont parmi les plus difficiles à réaliser ; ainsi pouvait-il exprimer la langueur amoureuse, l'attente insatisfaite à travers une figure comme celle du *Pothos*. Il semble que Scopas ait collaboré à l'Artémision d'Éphèse et créé les structures du temple de Tégée, dont il a sculpté les frontons. La richesse décorative de ce temple révèle une imagination étrangère à l'art du V[e] siècle avant J.-C. Scopas recherche toujours des effets de contrastes très accentués, il n'hésite pas à rendre le pathétique de certaines figures comme celle de *Méléagre* extraite du décor sculpté du fronton à Tégée. Il s'efforce en particulier de rendre le regard angoissé en enfonçant le globe oculaire sous la paupière supérieure, dans le creux de l'arcade sourcilière. Mais il n'accompagne pas cette particularité d'un froncement de sourcils, laissant aux traits une régularité encore proche de l'idéal classique. La réplique d'une statue de *Ménade* conservée au Musée de Dresde rend compte de son art fait de mouvement, dont l'accentuation n'exclut pas la grâce. S'il s'éloigne de l'esprit classique du V[e] siècle avant J.-C. par une sorte de violence et de tension religieuse extrême, il garde assez de mesure et de grâce pour que son art conserve un caractère énergique naturel et ne puisse être assimilé aux outrances futures. Il définirait plutôt un nouvel art classique, plus audacieux que le précédent, et dont la prise de possession de l'espace est plus proche de la réalité. ■ A. J.
BIBLIOGR. : J. Charbonneaux : *La sculpture grecque classique*, Paris, 1954 – R. Martin, in : *Dictionnaire de l'Art et des Artistes*, Hazan, Paris, 1967.

SCOPETA Domingos Antonio. Voir SCHIOPETTA

SCOPETTA Pietro. Voir SCAPPETTA

SCOPFT Bernardo ou Scopfet ou Scopet
XVIII[e] siècle. Travaillant à Gênes au milieu du XVIII[e] siècle. Italien.
Sculpteur sur bois.
Successeur et peut-être élève d'A. M. Maragliano. Il sculpta de nombreuses figurines pour des crèches de Gênes.

SCOPOLI Andreas
Né en 1725 à Cavalese (?). Mort le 12 octobre 1785 à Vienne. XVIII[e] siècle. Autrichien.
Peintre.

SCOPOLI Anton
Né à Cavalese. Mort en 1766 à Vienne. XVIII[e] siècle. Autrichien.
Peintre.
Il fit ses études à Vienne et fut élève de Franz Unterberger.

SCOPPA Giuseppe Gustavo
Né le 7 mars 1856 à Naples. XIX[e] siècle. Italien.
Peintre de paysages animés, paysages, marines.
Fils de Raimondo Scoppa, il fut l'élève de son père puis il entra à l'Académie de Naples.

VENTES PUBLIQUES : LONDRES, 4 mars 1981 : *Vue de Sorrente*, gche (28x39,5) : **GBP 800** – MILAN, 27 mars 1984 : *Costa amalfitana*, temp. (42x63) : **ITL 2 600 000** – LONDRES, 22 mars 1985 : *Veduta di Napoli dal Carmine*, gche (42x63,5) : **GBP 2 000** – LONDRES, 25 mars 1988 : *Vue du môle de Naples*, gche (50x72) : **GBP 3 080** – ROME, 14 déc. 1989 : *Castel dell'Ovo* ; *Posillipo*, h/t/cart., une paire (16x22) : **ITL 2 300 000** – ROME, 12 déc. 1989 : *Paysage rustique*, h/t (34,5x53) : **ITL 2 000 000** – ROME, 31 mai 1990 : *Barque de pêcheurs dans la baie de Naples*, h/t (15,5x37,5) : **ITL 750 000** – ROME, 4 déc. 1990 : *Pêcheurs au large de Castel dell'Ovo*, h/pan. (22x31) : **ITL 950 000**.

SCOPPA Raimondo
Né le 22 mars 1820 à Naples. XIX[e] siècle. Italien.
Peintre de genre, paysages animés.
Il fut élève de Smargiassi et de Pottola. Il a exposé à Naples, Florence, Turin et Milan.
VENTES PUBLIQUES : NEW YORK, 30 mai 1980 : *Scène de port*, h/cart. (21,6x34,3) : **USD 850** – ROME, 6 déc. 1994 : *Les Pêcheurs du golfe* 1866, h/t (50x67) : **ITL 6 482 000**.

SCOPPA Ridolfo
XVIII[e] siècle. Actif à Naples. Italien.
Peintre de fleurs et de fruits.
Élève d'Onofrio Loth.

SCOPULA Giovanni Maria
Né à Irunto. XIII[e] siècle. Italien.
Peintre.
On connaît de cet artiste un triptyque qui fit partie de la collection Campona, au Louvre, représentant *L'Annonciation, La Visitation* et *La Nativité* et qui porte cette inscription : *Joanes Maria Scopula de Irunto pinxit in Otranto*.

SCORDIA Antonio
Né en 1918 à Santa Fé (Argentine), de parents italiens. XX[e] siècle. Italien.
Peintre de nus, paysages, natures mortes, graveur, sculpteur, céramiste.
Il vit et travaille à Rome.
Il participe à des expositions collectives : 1952, 1954, 1956 Biennale de Venise ; 1957 Biennale de São Paulo ; 1961 Biennale de Tokyo. Il a obtenu le prix de céramique de Faenza en 1952, un prix de dessin à la Biennale de Venise en 1956.
Fidèle à une figuration postcubiste, il use d'une gamme de tons colorée propre aux expressionnistes.

Scorchia

BIBLIOGR. : Bernard Dorival, sous la direction de : *Peintres contemp.*, Mazenod, Paris, 1964.
MUSÉES : BUENOS AIRES – CORDOUE – RICHMOND – ROME (Gal. d'Arte Mod.) – SYDNEY – VENISE.
VENTES PUBLIQUES : ROME, 2 déc. 1980 : *Nature morte à la théière* 1953, h/t (100x78) : **ITL 1 600 000** – ROME, 17 avr. 1989 : *Nu féminin* 19582, h. diluée/cart. (44,5x70) : **ITL 2 200 000** – ROME, 10 avr. 1990 : *Été* 1975, h/t (130x105) : **ITL 7 500 000** – ROME, 25 mars 1993 : *Barque échouée* 1949, h/t (50x60) : **ITL 2 400 000** – ROME, 3 juin 1993 : *Fenêtre de Rome* 1952, h/t (80x100) : **ITL 3 200 000** – LONDRES, 26 oct. 1994 : *Paysage nocturne* 1957, h/t (90x75) : **GBP 2 185** – ROME, 28 mars 1995 : *Nature morte* 1954, h/t (65x54) : **ITL 3 220 000** – NEW YORK, 10 oct. 1996 : *Valentina dans un fauteuil* 1955, fus./pap. (66x48,3) : **USD 1 035** – MILAN, 10 déc. 1996 : *Toits de Rome*, h/t (26x32) : **ITL 2 213 000**.

SCORE Étienne Rodolphe ou Scores, Scorr, Scort, Secorps
Né vers 1645 à Angers. Mort le 28 septembre 1668 à Angers. XVII[e] siècle. Français.
Peintre.
Second fils de Jacob Rodolphe Score.

SCORE Jacob Rodolphe ou Scores, Scorr, Scort, Secorps
Né en 1621, d'origine flamande. Mort en mars 1671 à Angers. XVII[e] siècle. Français.
Peintre.
Il fut chargé d'une grande partie des décorations pour l'entrée à Angers du comte d'Harcourt en 1660.

SCORE William
Né dans le Devonshire. XVIII[e] siècle. Actif à la fin du XVIII[e] siècle. Britannique.

Peintre, graveur de portraits.

Élève de Reynolds, dans les tableaux duquel il peignit les drape-
ries. Il exposa à la Royal Academy de 1781 à 1794. Il a gravé des
portraits à la manière noire.

VENTES PUBLIQUES : LONDRES, 7 fév. 1910 : *Portrait de J. Quick et
de John Sinclair*, sur pan. : **GBP 2**.

SCOREL Jan Van ou **Scoreel, Schorel, Schoreel,
Schoorel, Schooreel, Schoorl, Scorelius, Scorellius,**
dit autrefois **le Maître de la Mort de Marie**

Né le 1er août 1495 à Scorel (près d'Alkmaar). Mort le 6
décembre 1562 à Utrecht. XVIe siècle. Hollandais.

Peintre d'histoire et de portraits, ingénieur et architecte.

Il travailla à Alkmaar, dans l'atelier de Cornelis Buys l'Ancien,
jusqu'à sa 14e année, puis de 1510 à 1512 à Haarlem chez Corne-
lis Willemsz. Il alla ensuite à Amsterdam, chez Jacob Cornelissz
Van Ootsanen dont la fille âgée de 12 ans s'éprit de lui. Il travailla
dans plusieurs villes avec différents maîtres, notamment à
Anvers. Vers 1517, il était à Utrecht avec Jan Mabuse (Gossart).
On le cite encore à Cologne, à Spire, à Strasbourg, à Bâle et chez
A. Dürer à Nuremberg. Cependant nulle part on ne trouve sa
trace dans les Gildes et nulle part, il n'obtient la maîtrise. En 1517,
il travailla à Stiers en Corinthie pour un baron qui voulut aussi
lui faire épouser sa fille. Il alla à Venise où il se lia avec des
peintres anversois, puis à Jérusalem. En 1520, il était à Rhodes et
à son retour, il visita l'Italie. Il vint à Rome sous le pontificat
d'Adrien VI et rentra quelques mois après la mort de ce pape
dans les Pays-Bas, en passant par la France (1524). Il déclina l'in-
vitation de François Ier qui voulait l'attirer à la cour de France. Il
s'établit à Utrecht et, en 1525 à Haarlem où M. Van Heemskerk
travailla chez lui. En 1528, il devint chanoine de Sainte-Marie, à
Utrecht, et fut célèbre. Il travailla de 1536 à 1538 au château de
Breda ; en 1540 et 1549 pour l'entrée de Charles Quint et de Phi-
lippe II à Utrecht. Il travailla aussi pour le roi de Suède et en 1550
restaura, avec Lancelot Blondeel, le triptyque des Van Eyck à
Gand. À partir de 1530, il vécut avec Agatha Van Schoonhoven
dont il eut six enfants. Il fut encore ingénieur, musicien et poète.

On attribuait autrefois à Jan Scoreel le tableau de la *Mort de
Marie* à Cologne et l'autel de Reinhold. Les uns identifiaient le
Maître de la Mort de Marie avec *Jan Joost Van Calcar*, les autres
avec le peintre de Cologne *Johain Voss*, ou avec *Johann van
Duren*. Aujourd'hui, on considère que le *Maître de la Mort de
Marie* est le flamand *Joss Van Cleve*, alias *Joss Van der Beke*
(voir l'important article Cleve, Joss Van). Le Dr von Wurzbach,
qui étudia longuement la question, supposait lui, que la petite
Mort de Marie fut faite en 1515 par Jan Scorel, à Anvers, dans
l'atelier de Jan (frère de Jacob) Corneliszoon d'Amsterdam. En
effet, le monogramme porte bien la caractéristique des peintres
d'Anvers. L'autel de Reinhold a le même monogramme exacte-
ment, sauf la première lettre qui manque. Il aurait été peint dans
le même atelier en 1516 et avec la collaboration importante de
Jan Scorel. Le Dr G. J. Hoogewerff consacra un article à Jan van
Scorel dans la revue hollandaise « Oud Holland », no 5, 1929. Il
tâchait de prouver que les dix œuvres attribuées à Jan van Sco-
rel à l'exposition de l'art hollandais (printemps 1929, à Londres)
appartiennent au moins à quatre artistes différents. L'auteur
essayait de préciser le caractère artistique des œuvres de Jan
van Scorel, en comparant ces tableaux avec celles de ses œuvres
dont l'authenticité est indiscutable. Depuis, l'exposition
d'Utrecht en 1955 a permis de mieux répertorier l'œuvre de van
Scorel. A ses débuts, vers 1520-21, il laisse discerner le goût hol-
landais pour le détail des costumes, décors, visages et mains, à
travers un tableau comme le triptyque conservé à Obervellach,
exécuté primitivement pour le château de Falkenstein en 1520, et
qui laisse encore transparaître l'influence de Jacob Cornelisz
d'Amsterdam. Les volets de ce triptyque rappellent la manière
de Dürer, ils pourraient provenir d'un autre retable. Il montre
très vite une prédilection pour les paysages baignés dans une
atmosphère vaporeuse, qui l'oriente très naturellement vers la
peinture vénitienne ; orientation particulièrement sensible avec
Tobie et l'Ange (1521). Mais bientôt Rome, l'art antique, et sur-
tout Raphaël l'obsèdent ; ses paysages deviennent exotiques et
sont criblés d'annotations prises sur place lors de son voyage à
Jérusalem. Il en est ainsi pour l'*Entrée du Christ à Jérusalem*
(Utrecht, 1525-27), partie centrale du triptyque Van Lachorst, qui
oppose un premier plan agité à un paysage paisible dans le loin-
tain bleuté. La *Bethsabée* d'Amsterdam se présente aussi sur un
fond de paysage exotique aux palais italiens, que Van Scorel a
rendu par une touche fluide, légère, transparente. C'est cette
même touche que l'on retrouve sur le visage de *Marie-Madeleine*

(1529), non étrangère à l'art de Dürer, dont le paysage en
arrière-plan, qui passe du brun au bleu-vert en s'éloignant vers
le fond, est des plus étranges et rappelle curieusement des
œuvres contemporaines de Jean Cousin. La peinture qui montre
le mieux son application à vouloir égaler l'art de Raphaël est sa
Présentation au Temple de Vienne, tentative particulièrement
difficile pour un Hollandais. Mais il excelle surtout dans l'art du
portrait qui révèle toute sa sensibilité. L'exemple le plus signifi-
catif est sans doute celui de sa compagne *Agatha Van Schoon-
hoven* (1529), portrait émouvant, pénétrant, aux formes amples,
au coloris raffiné. Le *Portrait au béret rouge* (1531) est aussi
caractérisé par un coloris transparent, mais son attribution est
parfois contestée. En 1965, a été retrouvé le polyptyque de *Saint
Étienne* (Douai), sorte de synthèse de son savoir-faire, où il
montre son goût de l'antique à travers des drapés et des nus, de
Rome, avec ses architectures, et des paysages composés. Jan
Van Scorel, homme cosmopolite qui voyagea beaucoup et ne
voulut jamais appartenir à aucune guilde, ni confrérie, a produit
un art que l'on pourrait dire universel, digne de l'humaniste qu'il
était.

BIBLIOGR. : G.-J. Hoogewerff : *Jan Van Scorel, peintre de la
Renaissance hollandaise*, La Haye, 1923 – C.-H. de Jonge : *Jan
Van Scorel*, Amsterdam, 1940 – G. J. Hoogewerff : *Jan Van Sco-
rel en zijn navolgers en geestverwanten*, La Haye, 1941 – J. Ley-
marie : *La peinture hollandaise*, Skira, Genève, 1956 – R. Genaille,
in : *Dictionnaire de l'Art et des Artistes*, Hazan, Paris, 1967.

MUSÉES : AMSTERDAM : *Marie-Madeleine – Salomon et la reine de
Saba – Bethsabée – Neuf panneaux représentant le Jugement
dernier et des scènes de l'Ancien Testament, peintures de voûtes
– BÂLE : David Joris – BERGAME (Acad. Carrara) : Vierge et Enfant
Jésus – BERLIN : C. A. Van der Dussen – Vierge et Enfant Jésus –
Baptême du Christ – BLOOMFIELD HILLS, Michigan City (Cranbrook
Acad.) : Portrait de pèlerin – BONN : Crucifiement – COLOGNE : Por-
trait d'homme – DORDRECHT : Sainte Famille et les donateurs –
DOUAI : Polyptyque de saint Étienne – DRESDE : David coupant la
tête de Goliath – LA FÈRE : Madeleine en prière – FRANCFORT-SUR-
LE-MAIN : Portrait d'homme – HAARLEM : Association des cheva-
liers de la Terre Sainte à Haarlem – Adam et Ève – Baptême du
Christ – Sainte Cécile jouant de l'orgue – KASSEL : Transfiguration
du Christ sur le Mont Tabor – Portrait de famille – Vierge et Enfant
Jésus – LONDRES (Nat. Gal.) : Repos en Égypte – Portrait de dame –
OBERVELLACH (Pfarrkirche) : Triptyque Frangipani – OLDENBURG :
Noble Vénitien – ROME (Doria Pamphili) : Agathe Van Schoon-
hoven – ROTTERDAM : Portrait de jeune homme – Vierge et Enfant
Jésus – Saint Sébastien – TURIN : Portrait de savant – UTRECHT :
Triptyque de la famille Vischer Van der Gheer – Douze membres
de la compagnie de Jérusalem à Utrecht – Douze membres de la
même société – Neuf membres – Cinq membres – VIENNE (Liech-
tenstein) : Portraits d'homme et de femme – Présentation au
Temple.*

VENTES PUBLIQUES : COLOGNE, 1862 : *Le Christ sur la Croix entre
la Sainte Vierge ; saint Jean et sainte Madeleine :* **FRF 360** – PARIS,
1881 : *La Déposition de croix :* **FRF 1 600** – PARIS, 1899 : *Ernest
Jean ; duc de Courlande :* **FRF 620** – BRUXELLES, 1900 : *Pietà :*
FRF 4 600 – PARIS, 3 mai 1910 : *Portrait de jeune femme :*
FRF 1 185 – LONDRES, 11 et 12 mai 1911 : *Bourgmestre et sa
femme :* **GBP 110** – LONDRES, 25 et 26 mai 1911 : *La Vierge et l'En-
fant Jésus :* **GBP 21** – LONDRES, 1er juin 1911 : *La fuite en Égypte :*
GBP 15 – PARIS, 9 au 11 déc. 1912 : *Vierge à l'Enfant :* **FRF 3 100** –
LONDRES, 23 et 24 mai 1922 : *La Crucifixion, dess. :* **GBP 21** –
LONDRES, 10 juil. 1925 : *Vieille femme :* **GBP 56** – LONDRES, 4 déc.
1925 : *Saint Jean Baptiste prêchant dans le désert :* **GBP 60** –
LONDRES, 17 et 18 mai 1928 : *Portrait de gentilhomme :* **GBP 1 050**
– NEW YORK, 27 et 28 mars 1930 : *Isaac et Jacob :* **USD 300** –
LONDRES, 11 juin 1930 : *Hermanmus de Mettechoven :* **GBP 21** –
PARIS, 27 mai 1932 : *La Vierge et l'Enfant, attr. :* **FRF 27 000** –
BRUXELLES, 20 juin 1938 : *L'Adoration des bergers :* **BEF 3 900** –
LONDRES, 16 juil. 1943 : *Edmun, lord Sheffield :* **GBP 1 575** – PARIS,

5 mars 1945 : *L'Adoration de l'Enfant*, École de J. V. S. : **FRF 20 000** – LONDRES, 1ᵉʳ mai 1946 : *Jeune femme* : **GBP 320** – PARIS, 25 avr. 1951 : *Portraits de Jacob Jan Bruinsen Van der Dussen, bourgmestre de la ville de Delft et de son épouse, Deliana Oem* 1535, deux pendants. Attr. : **FRF 350 000** – PARIS, 15 juin 1951 : *Sainte Madeleine assise dans un paysage*, variante du tableau du Rijksmuseum. Attr. : **FRF 42 000** – PARIS, 27 juin 1951 : *Le Baptême du Christ*, attr. : **FRF 50 000** – PARIS, 7 juin 1955 : *Portrait de jeune femme* : **FRF 1 020 000** – LONDRES, 20 mars 1959 : *La Madone et l'Enfant dans un paysage* : **GBP 2 100** – LONDRES, 27 juin 1962 : *Portrait d'un jeune homme* : **GBP 1 100** – PARIS, 26 mars 1963 : *La Nativité*, triptyque : **FRF 126 000** – LONDRES, 6 juil. 1966 : *Portraits d'un jeune homme et d'une jeune femme*, deux pendants : **GBP 5 000** – BERNE, 17 nov. 1967 : *La Vierge et l'Enfant* : **CHF 27 000** – AMSTERDAM, 9 juin 1977 : *La Sainte Famille*, h/pan. (80x61) : **NLG 46 000** – LONDRES, 16 avr. 1980 : *L'Adoration des Rois Mages*, h/pan. (98x72,5) : **GBP 14 000**.

SCORES. Voir SCORE

SCORIEL Jean-Baptiste
Né en 1883 à Lambusart. Mort en 1956. xxᵉ siècle. Belge.
Peintre de paysages, marines.

VENTES PUBLIQUES : BRUXELLES, 12 juin 1990 : *Paysage*, h/t (65x70) : **BEF 85 000** – BRUXELLES, 7 oct. 1991 : *Village sous la neige* 1942, h/t (85x95) : **BEF 110 000** – LOKEREN, 23 mai 1992 : *Verger au printemps*, h/t (50x80) : **BEF 150 000** – LOKEREN, 11 oct. 1997 : *Port de pêche (Dieppe)* 1920, h/t (100x120) : **BEF 110 000**.

SCORODOUMOV Gavrila Ivanovitch ou Scorodoumoff, Skorodoumoff, Scroudomoff
Né le 12 mars 1755 à Saint-Pétersbourg. Mort le 12 juillet 1792 à Saint-Pétersbourg. xvIIIᵉ siècle. Russe.
Dessinateur, graveur au burin et miniaturiste.
Fils d'Ivan S. Élève de l'Académie de Saint-Pétersbourg. Il vint en Angleterre fort jeune et fut élève de Bartolozzi, dont il imita la manière. On le considère comme le premier graveur russe ayant obtenu une réputation sérieuse. Il vécut à Londres de 1775 à 1782 et grava plusieurs planches d'après les maîtres les plus en vue à cette époque. Après son retour dans sa ville natale il fut miniaturiste de la cour et peignit les portraits des membres de la famille impériale sur de nombreuses tabatières et des anneaux. Il exécuta le *Portrait de l'impératrice Catherine II*, d'après F. Rokotov.

SCORODOUMOV Ivan Ivanovitch
Né en 1729. Mort après 1790. xvIIIᵉ siècle. Russe.
Peintre de décorations.
Père de Gavrila Ivanovitch S. Il travailla pour les châteaux de Saint-Pétersbourg, de Peterhof et de Tzarskoïé-Sélo.

SCORR. Voir SCORE

SCORRANO Luigi
Né le 13 juin 1842 à Lecce. Mort le 15 juin 1924 à Urbino. xIxᵉ-xxᵉ siècles. Italien.
Peintre de genre.
Élève de l'Académie de Naples. Il a surtout exposé dans cette ville.

SCORSINI Pietro. Voir SCORZINI

SCORT. Voir SCORE

SCORTELL Bernardo
xvᵉ siècle. Actif à Valence à la fin du xvᵉ siècle. Espagnol.
Peintre.
Il exécuta des peintures dans la cathédrale de Valence.

SCORTESCO Paul
Né le 10 mai 1895 à Jassy (Moldavie). xxᵉ siècle. Actif et depuis 1924 naturalisé en France. Roumain.
Peintre de compositions animées, figures, nus, paysages, natures mortes, fleurs.
Il fut élève de Jean-Paul Laurens et de Fernand Cormon, à l'école nationale des beaux-arts de Paris.
Il a participé à des expositions collectives à Paris : à partir de 1926 Salons des Tuileries ; puis aux Salons des Indépendants, de la Société Nationale des Beaux-Arts, dont il fut membre socié-

taire ; ainsi qu'aux expositions officielles de Rome, Athènes, Le Caire, Paris, Rio de Janeiro, Buenos Aires...
Parmi ses peintures de figures et de paysages, citons *Les Fratellini – Le Port de Saint-Tropez* ainsi que des vues de Venise, Palestine, Espagne, Hongrie, Camargue, où il se spécialisa dans la peinture de bohémiens.
MUSÉES : ATHÈNES – LE CAIRE – LISBONNE – PARIS.
VENTES PUBLIQUES : PARIS, 30 avr. 1945 : *Le vieux port de Saint-Tropez* : **FRF 1 300** – PARIS, 12 déc. 1946 : *Fleurs dans un intérieur* : **FRF 4 600** – PARIS, 19 nov. 1948 : *Gitane – Paysage – Nu couché*, trois h/t : **FRF 5 900** – PARIS, 28 fév. 1949 : *Le cirque forain* : **FRF 7 100** – PARIS, 28 juin 1950 : *Paysages*, deux pendants : **FRF 2 150.**

SCORTICONE Domenico
Mort vers 1650 à Gênes. xvIIᵉ siècle. Italien.
Sculpteur et architecte.
Élève de Taddeo Carlone. Il travailla pour les églises de Gênes.

SCORZA Juan Bautista. Voir CASTELLO Giovanni Battista, dit El Genovese

SCORZA Sinibaldo
Né le 16 juillet 1589 à Voltaggio (Gênes). Mort en 1631. xvIIᵉ siècle. Italien.
Peintre de sujets mythologiques, compositions religieuses, paysages, miniatures, graveur, dessinateur.
Il reçut les leçons de G. B. Corrosio et de G. B. Paggi. Il commença à exécuter des dessins à la plume avec un talent si surprenant que ses copies d'Albert Dürer pouvaient être confondues avec les originaux. Il s'adonna ensuite à l'art de la miniature ; il travailla pour Cavalerio Marini et fut employé à la cour de Turin où il exécuta dix miniatures de la *Création du Monde* de manière telle qu'on les compara à celles de Julio Clovio. Fixé à Rome, il y peignit à l'huile une grande quantité de tableaux de chevalet, qui lui valurent la fortune et la célébrité. Il réalisa également des eaux-fortes. Ses peintures sont devenues assez rares.
MUSÉES : FLORENCE : *L'artiste* – GÊNES (Palais Brignola) : *Paysage avec animaux – Sacrifice de Noé après le déluge – Séparation d'Abraham et de Agar – Pigeons* – ROME (Gal. Corsini) : *Vue de la place de Pasquino.*
VENTES PUBLIQUES : PARIS, 25 fév. 1924 : *La Fête de Bacchus*, lav. de sépia : **FRF 500** – PARIS, 16 mai 1925 : *Orphée charmant les animaux*, pl. : **FRF 220** – PARIS, 4 juin 1973 : *Orphée charmant les animaux* : **FRF 15 500** – MONACO, 15 juin 1990 : *Orphée charmant les animaux*, encre (40,6x56,8) : **FRF 122 100** – NEW YORK, 9 jan. 1996 : *Tête de cheval ; Femme avec son enfant endormi et veau debout*, encre et craie noire, deux dessins (15,5x13 et 10,8x16) : **USD 2 415.**

SCORZELLI Eugenio
Né en 1890 à Buenos Aires. Mort en 1958 à Naples. xxᵉ siècle. Actif en Italie. Argentin.
Peintre de compositions animées, paysages.

VENTES PUBLIQUES : ROME, 25 mai 1988 : *Au café*, h/cart. (27,5x38,5) : **ITL 1 300 000** – MILAN, 6 déc. 1989 : *Vue de Saint-Marc depuis la lagune*, h/pan. (20x30) : **ITL 2 200 000** – LONDRES, 14 fév. 1990 : *Le marché aux dindons à Naples*, h/t/cart. (28x38) : **GBP 3 080** – MILAN, 21 nov. 1990 : *Bord de mer au crépuscule*, h/t (50x81,5) : **ITL 3 000 000** – ROME, 16 avr. 1991 : *Aux courses*, h/t (50x70) : **ITL 11 500 000** – MILAN, 7 nov. 1991 : *Troupeau près du village de Fittleworth*, h/t (50x40) : **ITL 2 000 000** – ROME, 24 mars 1992 : *Paris ; Sur la Seine*, h/t/cart. (chaque 20x30) : **ITL 11 500 000** – MILAN, 16 juin 1992 : *Porte Saint-Denis à Paris*, h/t (44x61) : **ITL 8 500 000** – ROME, 19 nov. 1992 : *Paysage fluvial près d'une ville (Paris ?)*, h/cart. (24,5x34,5) : **ITL 1 035 000** – MILAN, 17 déc. 1992 : *Paysage urbain*, h/t (20x30) : **ITL 4 400 000** – MILAN, 8 juin 1993 : *La campagne à Santa Maria Capua Vetere* 1950, h/t/cart. (24,5x34,5) : **ITL 5 000 000** – MILAN, 20 déc. 1994 : *Péniches sur la Seine à Paris*, h/pan. (31x42) : **ITL 5 750 000.**

SCORZINI Alessandro
Né le 22 avril 1858 à Calacara di Crespellano. xIxᵉ-xxᵉ siècles. Italien.
Peintre.
Il fut élève d'Antonio Piccinelli. Il vécut et travailla à Bologne.

SCORZINI Luigi
Né le 5 septembre 1799 à Milan. Mort le 28 novembre 1839 à Milan. XIXe siècle. Italien.
Sculpteur et orfèvre.
Élève de l'Académie de la Brera de Milan. Il sculpta dix statues pour la cathédrale de Milan. La Galerie d'Art Moderne de Milan conserve de lui *Énée, Anchise et Ascagne.*

SCORZINI Pietro
XVIIIe siècle. Travaillant vers 1720. Italien.
Peintre de perspectives et de décors.
Il travailla pour les églises de Lucques.

SCOT Robert
XVIIIe siècle. Travaillant à Philadelphie à partir de 1783. Américain.
Graveur de portraits et de monnaies.

SCOTIN François Gérard
Né le 17 janvier 1703. XVIIIe siècle. Français.
Graveur.
Fils de Jean-Baptiste Scotin I, frère de Louis François.

SCOTIN Gérard, l'Ancien
Né en 1643 à Anvers (?). Mort le 16 novembre 1715 à Paris. XVIIe-XVIIIe siècles. Français.
Graveur de sujets religieux.
Fils du sculpteur Pierre Scotin, il fut élève de François de Poilly l'ancien, dont il imita le style. En 1665, il travailla pour les Gobelins. Il était marié à Geneviève Bailleu et eut d'elle quatre enfants : Gérard Jean-Baptiste, Jean-Baptiste, Marie Nicolas et Marie Catherine.
Il grava des sujets religieux d'après les maîtres français et italiens.

SCOTIN Gérard Jean-Baptiste I
Né le 24 décembre 1671 à Paris. Mort le 1er février 1716 à Paris. XVIIe-XVIIIe siècles. Français.
Graveur.
Fils de Gérard Scotin l'ancien, frère de Jean-Baptiste I, Marie Nicolas.
Il a gravé des portraits, des paysages et des ornements, d'après Rigaud, Boucher, Watteau, Lancret, Pater, etc. Plusieurs de ses œuvres sont datées de 1710. Il épousa le 9 octobre 1695 Geneviève Michez.

SCOTIN Gérard Jean-Baptiste II
Né le 13 septembre 1698 à Paris. XVIIIe siècle. Français.
Graveur.
On le cite comme fils et élève de Gérard Jean-Baptiste S. I. On prétend qu'il alla en Angleterre comme Louis Gérard Scotin. Il ne paraît pas impossible que Louis Gérard et Gérard Jean-Baptiste ne soient qu'un même artiste.

SCOTIN Jean-Baptiste I
Né le 9 juillet 1678. XVIIIe siècle. Français.
Graveur.
Fils de Gérard l'ancien, père de François Gérard et de Louis François Scotin.
Il grava des portraits, des vues de Paris et de la cathédrale de Reims, ainsi que des vignettes.

SCOTIN Jean-Baptiste II
Né en 1729. XVIIIe siècle. Français.
Graveur.
Il travailla à Saint-Pétersbourg.

SCOTIN Louis François
Né le 4 mars 1769. XVIIIe siècle. Français.
Graveur.
Fils de Jean-Baptiste Scotin I, frère de François Gérard.

SCOTIN Louis Gérard
Né en 1690 à Paris. Mort après 1755. XVIIIe siècle. Français.
Graveur.
Élève de son oncle Gérard Scotin (ou Gérard Jean-Baptiste I). Peut-être identique à Gérard Jean-Baptiste II.
Il a gravé des sujets religieux et des scènes de genre. À partir de 1733, il travailla à Londres à une reproduction des cérémonies religieuses de Bernard Picard. En 1745, il exécuta deux des six planches du *Mariage à la mode*, et plusieurs planches d'après Frank Hayman.

SCOTIN Marie Nicolas
Mort après 1716. XVIIIe siècle. Actif à Paris. Français.
Enlumineur.

Fils de Gérard Scotin l'Ancien, frère de Jean-Baptiste I et Gérard Jean-Baptiste I. Marié le 23 août 1700 à Catherine Jacquin. Le 2 février 1716, il est témoin dans l'acte de décès de son frère Gérard Jean-Baptiste.

SCOTIN Pierre
Né vers 1618. Mort le 12 février 1681 à Paris. XVIIe siècle. Français.
Sculpteur.
Père de Gérard Scotin l'Ancien et donc fondateur de la lignée des Scotin, graveurs.

SCOTINKOFF Egor ou **Georg**. Voir **SKOTNIKOFF**

SCOTIS Gottardo de. Voir **SCOTTI**

SCOTIS Melchiorre de. Voir **SCOTTI**

SCOTNEY Francis
XIXe siècle. Actif à Londres dans la première moitié du XIXe siècle. Britannique.
Peintre de portraits, paysages, architectures, peintre de miniatures.
Il exposa à Londres de 1811 à 1833.

SCOTO ou **Schoto**
XVIe siècle. Actif à Pistoie. Italien.
Peintre.
Il peignit des fresques représentant *La Vierge et l'Enfant.*

SCOTO Gottardo. Voir **SCOTTI**

SCOTT
XVIIIe siècle. Actif à Londres en 1770. Britannique.
Peintre de fleurs.

SCOTT
XVIIIe siècle. Travaillant à Londres en 1786. Britannique.
Peintre de vues.

SCOTT Adam Sherriff ou **Sherriff-Scott Adam**
Né en 1887 en Écosse. Mort en 1980. XXe siècle. Depuis environ 1910 actif au Canada. Britannique.
Peintre de scènes et paysages typiques, compositions murales.
Il fut professeur à l'académie royale des beaux-arts de Montréal. Il traitait aussi bien des scènes de la vie des Indiens, des Esquimaux et des Inuits que des scènes familières des familles canadiennes.
BIBLIOGR. : Dennis Reid : *A Concise History of Canadian Painting,* Oxford University Press, Toronto, 1988.
VENTES PUBLIQUES : TORONTO, 15 mai 1978 : *La pêche dans les glaces,* h/t (76,2x61) : **CAD 1 500** – TORONTO, 14 mai 1979 : *Esquimeau avec traîneau,* h/t (61x75) : **CAD 1 050** – TORONTO, 28 mai 1985 : *The fallen giant, Ile de Orleans (sic),* h/t (40x50) : **CAD 3 400** – TORONTO, 18 nov. 1986 : *Village winter scene,* h/t (58,8x73,1) : **CAD 6 250** – MONTRÉAL, 25 avr. 1988 : *Rivière et paysage,* h/t (51x61) : **CAD 2 700** ; *Portrait d'un Esquimau,* h/t (61x46) : **CAD 2 800** – MONTRÉAL, 17 oct. 1988 : *Maman,* h/t (81x61) : **CAD 2 200** ; *Retour à l'igloo,* h/t (61x76) : **CAD 5 200** – MONTRÉAL, 30 oct. 1989 : *Portrait d'Indien,* h/t (51x41) : **CAD 3 300** – MONTRÉAL, 30 avr. 1990 : *Famille Inuit au repos,* h/t (61x76) : **CAD 4 400** – MONTRÉAL, 5 nov. 1990 : *Déménagement du campement,* h/t (61x91) : **CAD 3 740** – MONTRÉAL, 4 juin 1991 : *La pêche à l'abri d'un pont,* h/t (40,5x50,8) : **CAD 1 200** – MONTRÉAL, 23-24 nov. 1993 : *Journée d'été à la plage,* h/pan. (31,6x36,6) : **CAD 2 400** – MONTRÉAL, 21 juin 1994 : *Le sirop d'érable,* h/pan. (77,5x96,5) : **CAD 13 000**.

SCOTT Anne, Lady
XIXe siècle. Britannique.
Peintre de miniatures, fleurs et fruits.
Elle exposa à la Royal Academy de 1802 à 1807.
VENTES PUBLIQUES : LONDRES, 19 mai 1926 : *Bouquet de fleurs :* **GBP 70.**

SCOTT B. F.
XVIIIe siècle. Actif à Londres. Britannique.
Miniaturiste et graveur en manière noire.
Cet artiste exposa à Londres de 1790 à 1792 des miniatures à la Royal Academy et à la Society of Artists. Probablement le même artiste que le graveur en manière noire, cité par John Choloner Smith comme ayant gravé un portrait d'après John Raphael Smith. Un peintre de montagne désigné avec ces mêmes initiales B. F. Scott exposa aussi à Londres de 1833 à 1849, à la Royal Academy et à Suffolk Street. Peut-être un parent du premier, mais il semble presque impossible que ce soit le même artiste.

SCOTT Charles James
XIX^e siècle. Britannique.
Peintre de paysages.
Il exposa à Brighton et à Londres de 1819 à 1830.

SCOTT Charlotte H.
Née à Worcester. XX^e siècle. Américaine.
Peintre.
Elle fut élève de l'école d'art du musée de Worcester, puis à Paris d'André Lhote et Fernand Léger. Elle exposa à Paris, à l'académie des beaux-arts de Pennsylvanie et à Worcester.

SCOTT David
Né le 10 octobre 1806 à Edimbourg. Mort le 5 mars 1849 à Edimbourg. XIX^e siècle. Britannique.
Peintre d'histoire et graveur.
Fils du graveur Robert Scott. Il exécuta d'abord un certain nombre d'estampes d'après les dessins de Stolbard pour les *Scottish Melodies*, de Thomson. Dès 1828, il s'adonna complètement à la peinture. Il fut associé de la Scottish Academy en 1830 et académicien en 1832 à la suite d'un voyage en Italie. En 1842 il prit part sans succès au concours pour la décoration du Parlement ; il en éprouva un grand chagrin. Scott s'est surtout essayé à des toiles immenses, allégoriques, qui dépassaient parfois ses possibilités, alors qu'il pouvait exceller dans l'art de la gravure. C'est le cas de ses vingt-cinq eaux-fortes exécutées pour illustrer, en 1837, le *Poème du vieux marin*, de Coleridge. Cet ensemble au dessin vigoureux et linéaire dénote un intérêt, à l'époque inhabituel, de Scott pour l'œuvre de Blake.
Musées : Édimbourg : *Paracelse l'alchimiste, enseignant – Le vendangeur – Puck – Ariel et Caliban – L'assassinat de Rizzio – La mort du traître – Le docteur Samuel Brown –* Paisley (Mus. and Art Gal.) : *Wallace, le défenseur de l'Écosse –* Sunderland : *Achille évoquant Patrocle auprès du corps d'Hector.*
Ventes Publiques : Édimbourg, 2 juil. 1981 : *Nimrod*, h/t (178x141) : **GBP 1 200.**

SCOTT Edmund
Né vers 1746 à Londres. Mort vers 1810 à Londres. XVIII^e-XIX^e siècles. Britannique.
Graveur au burin et dessinateur.
Élève de Bartolozzi. Il a gravé des sujets d'histoire et des scènes de genre.
Ventes Publiques : Londres, 13 nov. 1997 : *Les frères entraînant Côme et ses esprits, Sabrina libérant la dame de la chaise enchantée, et autres* 1793, grav. au point : **GBP 5 290.**

SCOTT Edwin ou **F. Edwin**
Né en 1863 à Buffalo. Mort le 24 décembre 1929 à Paris. XX^e siècle. Actif en France. Américain.
Peintre de paysages urbains.
Il a participé à Paris, au Salon de la Société Nationale des Beaux-Arts. Une œuvre *Place des Pyramides* a été présentée en 1914 par la Royal Scottish Academy.
Il a surtout réalisé des vues de Paris.
Ventes Publiques : Paris, 5 nov. 1926 : *La place de la Concorde* : **FRF 125 –** Paris, 24 jan. 1945 : *La porte Saint-Denis* : **FRF 1 150 –** New York, 26 mai 1988 : *Église Santa Maria della Salute, Venise,* h/t (54,8x46,3) : **USD 3 520 –** Paris, 23 juin 1988 : *Fiacres boulevard des Batignolles,* h/pan. (41x32) : **FRF 15 000 –** New York, 25 sep. 1992 : *Un jour gris à Paris,* h/pan. (35,6x26,7) : **USD 935.**

SCOTT Emily Mary Spafard
Née le 27 août 1832 à Springwater. Morte le 9 avril 1915 à New York. XIX^e-XX^e siècles. Américaine.
Peintre de fleurs et fruits.
Elle fit ses études à New York et à Paris.
Musées : Brooklyn – New York (Metropolitan Mus.).

SCOTT Evans de. Voir **EVANS de Scott**

SCOTT G.
XIX^e siècle. Britannique.
Graveur de portraits.
Il travaillait vers 1800.

SCOTT Georges Bertin, dit **Scott de Plagnolles**
Né le 10 juin 1873 à Paris. Mort en 1942. XIX^e-XX^e siècles. Français.
Peintre d'histoire, sujets militaires, figures, nus, portraits, paysages, fleurs, peintre à la gouache, aquarelliste, dessinateur, illustrateur.
Il fut élève d'Édouard Detaille. Pendant la guerre de 1914-1918, il fut peintre aux armées. Il exposa à Paris, au Salon des Artistes

Français, dont il était sociétaire depuis 1897. Il fut fait chevalier de la Légion d'honneur en 1912, officier en 1928.
Il fut un collaborateur fidèle de la revue *L'Illustration*, qui traitait de tous les sujets de l'actualité par le texte et l'image. S'il fut avant tout peintre, aquarelliste et dessinateur de sujets militaires, soit de scènes vues pendant la guerre, soit souvent de reconstitutions historiques, il peignit aussi des sujets très divers, en général à l'aquarelle, personnages de la corrida, nus, paysages d'Espagne, de Hollande, vues de plages et ports du Nord de la France et de Bretagne, fleurs.

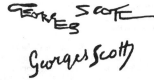

Musées : Bristol (City Art Gal.) – Paris (Mus. de l'Armée) – Rome (Gal. d'Art Mod.) : *Portrait de Mussolini.*
Ventes Publiques : Paris, 4-5 mars 1920 : *Prisonniers allemands dans une église* : **FRF 3 200 –** Paris, 20 avr. 1928 : *Le lancier,* aquar. : **FRF 300 –** Paris, 16 fév. 1931 : *Poilu* : **FRF 150 –** Paris, 23 mars 1945 : *Cuirassier* : **FRF 6 800 –** Paris, oct. 1945-juil. 1946 : *Officiers de cuirassiers saluant le drapeau* 1919 : **FRF 24 000 ;** *Enterrement de S. M. la reine Victoria* 1901, aquar. gchée : **FRF 50 000 ;** *Campagne d'Égypte : l'armée de Bonaparte campant devant le Sphinx* 1932, aquar. : **FRF 69 000 ;** *Rassemblement à l'aube* 1917, mine de pb et pl. : **FRF 4 000 ;** *La plage d'Étretat* 1928, aquar. : **FRF 9 500 –** Paris, 24 nov. 1948 : *Les fantassins* 1914 : **FRF 3 500 –** Paris, 7 fév. 1951 : *Napoléon I^er équestre* 1927, aquar. et lav. de sépia : **FRF 20 000 –** Paris, 24 mars 1976 : *Don Quichotte* 1928, h/pan. (79x100) : **FRF 2 000 –** Édimbourg, 14 nov. 1978 : *La reddition du général Kronje au général Roberts,* h/t (112x176) : **GBP 800 –** Londres, 14 févr 1979 : *Algérie, le train présidentiel escorté par les cavaliers arabes* 1903, cr. et lav. de blanc (39,5x134) : **GBP 1 500 –** Paris, 23 févr 1979 : *Baigneuse près du Temple de l'Amour* 1922, h/t (172x114) : **FRF 6 200 –** Enghien-les-Bains, 26 juin 1983 : *La Fantasia* 1930, aquar. reh. à gche (67x99) : **FRF 61 000 –** Versailles, 13 mai 1984 : *Conquête de la Hollande (1794-1795) par les armées du Nord commandées par le général Pichegru* 1909, h/t (115x201) : **FRF 32 000 –** Londres, 28 nov. 1985 : *Une parade en l'honneur du président Emile Loubet* 1903, aquar. et gche (36,5x47) : **GBP 3 600 –** Paris, 4 déc. 1986 : *Dignitaire arabe à cheval devant sa smalah* 1905, h/t (193x162) : **FRF 80 000 –** Brest, 13 déc. 1987 : *Jeunes Bretonnes emboîtant les sardines à Saint-Guénolé, Penmarch,* aquar. gchée (35x25) : **FRF 13 500 –** Paris, 8 déc. 1989 : *Fantasia,* aquar., gche et fus. (68x99) : **FRF 19 000 –** Paris, 13 déc. 1989 : *Le triomphe du Picador* 1900, aquar. gchée (49,5x37,5) : **FRF 16 000 –** Reims, 16 mars 1990 : *Soldats blessés attendant la relève* 1910, h/t (74x56) : **FRF 6 000 –** Paris, 6 avr. 1990 : *La charge des cavaliers,* aquar. (42x34) : **FRF 24 000 –** Paris, 23 avr. 1993 : *Nu aux roses* 1822, h/t (170x114) : **FRF 25 000 –** Paris, 8 nov. 1993 : *Le cavalier au cheval blanc* 1934, aquar. (29x23) : **FRF 4 500 –** Paris, 14 nov. 1995 : *La barque des chasseurs à l'aube* 1921, aquar. (71,5x98,5) : **FRF 7 100 –** Paris, 10 avr. 1996 : *Scène de plage* 1920, aquar. et gche (44x62,5) : **FRF 10 000.**

SCOTT Georges Gilbert, Sir
Né en 1811 à Gawcott. Mort le 27 mars 1878 à Londres. XIX^e siècle. Britannique.
Dessinateur de paysages.
Il fut surtout un architecte réputé, qui, en Angleterre, joua un rôle important pour la conservation des monuments anciens.
En tant que dessinateur, au cours de ses nombreux voyages sur le continent et particulièrement en Allemagne, il exécuta un grand nombre de dessins topographiques, dont certains, dit-on, valent les charmants croquis de Samuel Pront. Il est aussi rapporté qu'il aurait exécuté un portrait à l'huile.

SCOTT Gerald
Né en 1926. XX^e siècle. Canadien.
Peintre.
En 1956, il a participé à une exposition collective *Quatre Jeunes Canadiens* à Toronto, représentative des nouvelles tendances de l'époque, avec Michael Snow, William Ronald, Robert Varvarande.
Il pratiquait à l'époque une peinture figurative.

SCOTT Henri Louis
Né vers 1846 au Havre (Seine-Maritime). Mort en mai 1884 à Paris. xixe siècle. Français.
Peintre et dessinateur de paysages.
Élève d'Herbes. Il débuta au Salon de 1872.
VENTES PUBLIQUES : PARIS, 7 fév. 1891 : *Terre plein du Pont-Neuf* : **FRF 110** – PARIS, 11 mars 1925 : *Vieilles maisons à Nantes*, pl. et lav. : **FRF 90** – PARIS, 7 nov. 1973 : *Les trois-mâts* : **GBP 600** – BENNINGTON (New Hampshire), 25 août 1979 : *Off the Eddystone*, h/t (59x89,5) : **USD 3 500**.

SCOTT Henry
xxe siècle. Britannique.
Peintre de marines.
Il fut actif entre 1950 et 1966.
VENTES PUBLIQUES : LONDRES, 12 nov. 1976 : *Le Titania en pleine mer*, h/t (61x91,5) : **GBP 850** – LONDRES, 18 mai 1977 : *Bataille navale 1966*, h/t (69x104,5) : **GBP 1 500** – LONDRES, 4 nov. 1983 : *Le Clipper Jessie Readman*, h/t (101,6x122) : **GBP 2 600** – LONDRES, 31 mai 1989 : *Le Thomas Stevens en pleine mer*, h/t (51x76) : **GBP 990** – LONDRES, 5 oct. 1989 : *La Frégate Light Brigade, toutes voiles dehors en pleine mer 1966*, h/t (61x91,5) : **GBP 3 520** – LONDRES, 18 oct. 1990 : *Le Galatea toutes voiles dehors* ; *Le Crusader au clair de lune*, h/t, une paire (35,5x51) : **GBP 1 870** – LONDRES, 22 mai 1991 : *Le Long-courrier Star of Persia*, h/t (51x76) : **GBP 1 760** – LONDRES, 16 juil. 1993 : *Trente jours en mer, le transport de thé Caliph*, h/t (30x50,5) : **GBP 2 415** – LONDRES, 11 mai 1994 : *En avant, toute !*, h/t (58,5x86,5) : **GBP 1 092** – LONDRES, 30 mai 1996 : *Le Clipper Battle Abbey guidant le Star of Bengal 1966*, h/t (60x90,5) : **GBP 2 300**.

SCOTT James
xixe siècle. Britannique.
Peintre de portraits.
Il exposa à Londres de 1821 à 1844, réalisant surtout des portraits en miniatures.

SCOTT James
Né en 1809. xixe siècle. Britannique.
Peintre de portraits, graveur.
Il exposa à Londres de 1858 à 1889.

SCOTT James
Né le 3 septembre 1883 à Racine (Wisconsin). xxe siècle. Américain.
Peintre.
Il fut élève de l'Art Students' League de New York, à Paris des académies Julian, Colarossi et de la Grande Chaumière. Il fut membre du Salmagundi Club.

SCOTT James Fraser
Né en 1878. Mort le 26 avril 1932 à Londres. xxe siècle. Australien.
Peintre de paysages.
VENTES PUBLIQUES : SYDNEY, 3 juil. 1989 : *Bords de rivière*, h/t (56x43) : **AUD 6 500**.

SCOTT Jeannette
Née le 26 septembre 1864 à Rincardine (Ontario). xixe-xxe siècles. Canadienne.
Peintre.
Elle fut élève de l'académie des beaux-arts de Philadelphie. Elle étudia également à Paris. Elle fut membre de la Fédération américaine des arts.

SCOTT John
Né le 12 mars 1774 à New Castle. Mort en 1828 à Chelsea. xviiie-xixe siècles. Britannique.
Peintre d'animaux, graveur.
Il fut élève de Pollard. Il collabora à un grand nombre de publications.
Il montra un talent particulier dans ses gravures au burin de chiens et de chevaux. Ses œuvres furent très populaires.
MUSÉES : LONDRES (British Mus.) : environ quatre cents feuillet-sartiste.

SCOTT John
xixe siècle. Britannique.
Peintre d'histoire, scènes de genre, marines.
Il exposa à Londres de 1862 à 1904.
VENTES PUBLIQUES : LONDRES, 15 oct. 1976 : *Le voilier Ironside au large de Douvre 1861*, h/t (67,3x119,3) : **GBP 1 800** – LONDRES, 6 déc. 1977 : *Le Ocean Bride au large de la côté 1865*, h/t (75x121) : **GBP 1 100** – LONDRES, 6 juin 1984 : *The clipper ship « Marbo-*

rough » off Tynemouth 1862, h/t (80x121) : **GBP 7 800** – LONDRES, 5 juin 1985 : *Yachts of the Royal Yacht squadron*, h/t (58x89) : **GBP 2 800** – LONDRES, 15 juin 1988 : *La Rêverie*, h/t (86x49) : **GBP 1 650** – LONDRES, 31 mai 1989 : *Les sœurs des neiges 1864*, h/t (69x91,5) : **GBP 12 650** – LONDRES, 3 nov. 1989 : *Le Flying Cloud au large de Whitby 1871*, h/t (69x107) : **GBP 17 600** – LONDRES, 30 mai 1990 : *Le steamer à trois mâts Arratoon Apcar 1873*, h/t (68,5x107) : **GBP 6 050** – LONDRES, 11 mai 1994 : *Le bateau à aubes « Akcan » au large de Tynemouth 1869*, h/t (61,5x91,5) : **GBP 5 520**.

SCOTT John
Né en 1850. Mort en 1918 ou 1919. xixe-xxe siècles. Britannique.
Peintre de compositions animées.
VENTES PUBLIQUES : LONDRES, 14 juin 1977 : *Le bol de lait renversé*, h/t (97x160) : **GBP 750** – LONDRES, 25 mai 1979 : *La Rêverie*, h/t (41,2x75,6) : **GBP 900** – LONDRES, 18 fév. 1983 : *Freyja's first task*, h/t (152,5x92) : **GBP 2 400** – LONDRES, 25 mars 1994 : *Après un match de tennis*, cr. et aquar. (30,1x50,8) : **GBP 7 475** – LONDRES, 7 juin 1995 : *Le nouveau prétendant 1913*, h/t (36,5x57) : **GBP 1 150**.

SCOTT John Douglas
xixe siècle. Britannique.
Peintre de paysages, paysages d'eau.
Il travaillait à Edimbourg et exposa de nombreuses vues à Londres, notamment à la Royal Academy et à Suffolk Street de 1871 à 1881.
MUSÉES : SUNDERLAND : *Plockton Ross-Shire – Un Lac des Highlands – Ross-Shire*.
VENTES PUBLIQUES : LONDRES, 10 déc. 1910 : *Westminster vu de l'Adelphi Terrasse* : **GBP 94** ; *Westminster, vu de la rivière* : **GBP 52** ; *Westminster de la rivière* : **GBP 54** – LONDRES, 11 fév. 1911 : *Le vieux pont de Westminster* : **GBP 52** – LONDRES, 29 avr. 1911 : *Soir calme 1876* : **GBP 10**.

SCOTT John Henderson
Né le 10 février 1829 à Brighton. Mort le 6 décembre 1886 à Brighton. xixe siècle. Britannique.
Peintre de paysages, marines, aquarelliste.
Fils de William Henry Scott. Il exposa à Londres et à Brighton. Il peignit surtout des vues du Sussex et de Normandie.
VENTES PUBLIQUES : NEW YORK, 30 avr. 1969 : *Marine* : **USD 1 300**.

SCOTT John White Allen
Né en 1815 à Dorchester. Mort le 4 mars 1907 à Cambridge. xixe siècle. Britannique.
Peintre de paysages, natures mortes, fleurs et fruits.
VENTES PUBLIQUES : NEW YORK, 29 avr. 1976 : *Mont Chocorua*, h/t (76,2x127) : **USD 3 250** – NEW YORK, 12 oct. 1978 : *Paysage de la Nouvelle-Angleterre en automne 1866*, h/t (76,2x127) : **USD 4 000** – NEW YORK, 23 sep. 1981 : *Scène de moisson*, h/t (50,8x76,2) : **USD 4 250** – LONDRES, 16 déc. 1986 : *Le Johns en deux positions 1852*, h/t (66x91,5) : **GBP 6 500** – NEW YORK, 18 déc. 1991 : *Nature morte de fruits sur une table*, h/t (35,6x50,8) : **USD 1 045** – NEW YORK, 25 mars 1997 : *Paysage aux meules de foin*, h/t (30,8x46) : **USD 2 070**.

SCOTT Julian
Né le 14 février 1846 à Johnson. Mort le 4 juillet 1901 à Plainfield. xixe siècle. Américain.
Peintre de sujets militaires, batailles, scènes de genre, paysages.
Il fut associé de la National Academy de New York.
VENTES PUBLIQUES : LONDRES, 5 mars 1910 : *Soldats prussiens du temps de Frédéric le Grand* : **GBP 7** – LONDRES, 3 déc. 1910 : *Lancement d'un bateau de guerre* : **GBP 16** – NEW YORK, 7 mars 1911 : *Le capitaine Molly Pitcher* : **USD 85** – LONDRES, 12 avr. 1911 : *Hôtel de Ville de Londres* : **GBP 16** – NEW YORK, 30 avr. 1980 : *Les jeunes tambours jouant aux cartes 1886*, h/t (63,5x76,2) : **USD 7 000** – PORTLAND, 11 juil. 1981 : *Capitaine John Jupa, Californie 1891*, h/cart. (30,2x25) : **GBP 4 250** – NEW YORK, 2 juin 1983 : *La Division Vermont à la bataille de Chancellorsville 1871-1872*, h/t (122,6x182,9) : **USD 30 000** – NEW YORK, 14 mars 1986 : *Yankee decoys 1872*, h/t (40,5x51) : **USD 6 500** – NEW YORK, 31 mai 1990 : *Le Major Général William F. Smith et son Etat major 1882*, h/t (30,5x50,8) : **USD 4 400** – NEW YORK, 2 déc. 1992 : *Le Major Général William F. Smith et ses officiers 1882*, h/t (30,5x50,9) : **USD 3 520** – NEW YORK, 9 mars 1996 : *Retour au foyer 1887*, h/t (455,1x61) : **USD 11 500**.

SCOTT Katharine H.

Née à Burlington (Ohio). XXᵉ siècle. Américaine.
Peintre de portraits, miniatures.
Elle fut élève de John H. Vanderpoel et William M. Chase. Elle fut membre de la Fédération américaine des arts.

SCOTT Louise

XXᵉ siècle. Canadienne.
Peintre de compositions animées, figures.
Au début des années soixante, elle semble en possession du vocabulaire qui caractérise son œuvre. Son univers se définit par les décors schématisés et les personnages rondelets toujours peints de biais qui y circulent.

SCOTT Margaret. Voir **GATTY,** Mrs

SCOTT Maria, plus tard Mrs Brooksbank

XIXᵉ siècle. Britannique.
Aquarelliste, peintre de fleurs et de fruits.
Fille de William Henry Scott. Elle exposa sous le nom de Brooksbank à partir de 1830, à Brighton, époque de son mariage, jusqu'en 1839. Elle était membre de la Water-Colours Society.

SCOTT Marian D.

Née en juin 1906 à Montréal. XXᵉ siècle. Canadienne.
Peintre. Tendance surréaliste.
Elle fut élève, à Montréal, de l'Art Association, de l'école des beaux-arts puis de la Slade School de Londres, où elle eut pour professeur Henry Tonks. Elle a enseigné à Montréal la peinture à l'école Saint Georges et au musée des beaux-arts. Elle fut membre du Canadian Group et de la Contemporary Arts Society.
Elle participe aux expositions importantes d'art canadien contemporain, au Canada, aux États-Unis, en Grande-Bretagne. Elle a montré ses œuvres dans plusieurs expositions personnelles.
Son œuvre est tout entier inspiré d'une vision surréaliste des choses et de leurs assemblages et tend vers l'abstraction. Elle a exécuté une décoration murale à l'université Mcgill de Montréal en 1943.
BIBLIOGR. : Dennis Reid : *A Concise History of Canadian Painting,* Oxford University Press, Toronto, 1988.
MUSÉES : JÉRUSALEM (Bezabel Mus.) : *Groupe 7* – LONDRES : *Formes de fossiles – Cellule et fossile* – MONTRÉAL : *Chemin montant – Groupe 5* – QUÉBEC : *Escalier de secours* – TORONTO (Art Gal. of Ontario) : *Atome, os et embryon – Cellule et cristaux.*

SCOTT Patrick

Né en 1921 à County Cork (Irlande). XXᵉ siècle. Irlandais.
Peintre de compositions animées.
Il fit ses études d'architecture à l'université nationale d'Irlande. Il se forma seul à la peinture. Il devint professeur de dessin à Dublin.
Il a participé à des expositions collectives : 1960 Biennale de Venise. Il montra ses œuvres dans une première exposition personnelle à Dublin en 1944, puis exposa de nouveau en Irlande, à Londres, en Allemagne, aux États-Unis.
Il peint avec une simplicité robuste des compositions à personnages, souvent des paysans dans leur entourage naturel.
BIBLIOGR. : Bernard Dorival, sous la direction de : *Peintres contemp.,* Mazenod, Paris, 1964.
MUSÉES : NEW YORK (Mus. of Mod. Art) : *Femme transportant de l'herbe.*

SCOTT Peter, Sir

Né en 1909. Mort en 1989. XXᵉ siècle. Britannique.
Peintre d'animaux, paysages.
Il réalisa en 1952 une série de douze toiles pour le magazine américain Field and Stream qui en publia six. Ses œuvres ont été présentées de 1933 à 1964 par la Royal Academy of Arts.

Peter Scott

Peter Scott 1938

VENTES PUBLIQUES : LONDRES, 12 nov. 1976 : *Cygnes sous un ciel d'hiver* 1934, h/t (88x159) : **GBP 400** – NEW YORK, 20 juin 1978 : *Oiseaux en vol* 1966, isor. (122x183) : **USD 1 500** – NEW YORK, 28 mai 1980 : *Chasse au faucon* 1938, h/t (155x303,5) : **USD 1 200** – LONDRES, 12 juin 1981 : *Canards et autres volatiles* 1940, h/t

(50,8x76,2) : **GBP 2 200** – LONDRES, 4 mars 1983 : *Pink footed geese coming out from the fields* 1945, h/t (91,5x152,5) : **GBP 5 800** – NEW YORK, 7 juin 1985 : *Casplan marsch pintails and greylags coming in* 1944, h/t (50,8x76,2) : **USD 5 500** – LONDRES, 9 juin 1988 : *Canards sauvages se posant sur une mare* 1955, h/cart. (57,5x97,5) : **GBP 4 620** – ÉDIMBOURG, 30 août 1988 : *L'envol des canards sauvages* 1940, h/t (51x76) : **GBP 4 400** – GLASGOW, 7 fév. 1989 : *Vol de canards en formation pour la migration* 1947, h/t (51x61) : **GBP 5 500** – PERTH, 28 août 1989 : *Vol de cols-verts avec un arc-en-ciel* 1952, h/t (63,5x91,5) : **GBP 7 150** – SOUTH QUEENS-FERRY, 1ᵉʳ mai 1990 : *Vol de canards noirs au dessus d'un étang gelé* 1952, h/t (64x92) : **GBP 7 700** – PERTH, 27 août 1990 : *Vol d'oies sauvages dans le Gloucestershire* 1947, h/t (107x247) : **GBP 13 200** – GLASGOW, 5 fév. 1991 : *Vol de sept oies sauvages* 1956, h/t (61x51) : **GBP 1 320** – SOUTH QUEENSFERRY, 23 avr. 1991 : *Canards et sarcelles en vol* 1953, h/cart. (60x102) : **GBP 2 200** – PERTH, 26 août 1991 : *Piège à canards sur un bras de rivière* 1947, h/t (63,5x76) : **GBP 5 720** – GLASGOW, 4 déc. 1991 : *Vol de canards* 1952, h/t (63,5x91,5) : **GBP 4 180** – NEW YORK, 5 juin 1992 : *Une aube perlée* 1939, h/t (38,1x45,7) : **USD 4 950** – PERTH, 1ᵉʳ sep. 1992 : *Vol de canards au dessus du lac Chew Valley en fin d'après-midi* 1975, h/t (71x91,5) : **GBP 8 250** – LONDRES, 16 mars 1993 : *Oies aux pattes rouges* 1954, h/t (48,9x59) : **GBP 6 325** – ST. ASAPH (Angleterre), 2 juin 1994 : *Vol de canards migrateurs devant les montagnes de Perse* 1938, h/t (51x76) : **GBP 4 830** – LONDRES, 22 nov. 1995 : *Oies à pattes rouges en vol* 1958, h/t (85x139,5) : **GBP 2 760** – LONDRES, 14 mai 1996 : *Sieste : canards dormant dans les roseaux au bord d'une rivière* 1951, h/t (44,5x37,2) : **GBP 4 830.**

SCOTT Robert

Né le 13 novembre 1771 à Lanark. Mort en janvier 1841 à Edimbourg. XVIIIᵉ-XIXᵉ siècles. Britannique.
Graveur de paysages et d'architectures.
On le considère comme le meilleur graveur écossais. Il fut élève d'Alexander Robertson, en 1787, en même temps qu'il étudiait à la Trustees' Academy d'Edimbourg. Il ne tarda pas à se faire remarquer par une série de douze vues de la ville. Ce fut un collaborateur assidu du *Scott's Magazine.* Il forma plusieurs bons élèves parmi lesquels il convient de citer John Burnett, James Stewart, John Horsburgh, Thomas Broown, William Douglas.

SCOTT Robert Bagge

XIXᵉ siècle. Actif à Norwich. Britannique.
Paysagiste.
Il exposa à Londres, notamment à la Royal Academy de 1886 à 1896. Le Musée de Norwich conserve de lui *Au bord de la rivière.*

SCOTT Samuel

Né en 1703 à Londres. Mort le 12 octobre 1772 à Bath. XVIIIᵉ siècle. Britannique.
Peintre de paysages, marines, architectures, aquarelliste.
Il s'établit à Londres après 1725 et y fut grand ami de Hogarth. Il obtint un grand succès avec ses marines. Il exposa à Londres à partir de 1761, à la Society of Artists, à la Free Society à la Royal Academy et à Spring Gordens Rooms. À la fin de sa carrière il se retira à Bath.
On le considère comme un des premiers aquarellistes anglais.
MUSÉES : LONDRES (Nat. Gal.) : *Old London Bridge en 1745 – Old Westminster Bridge – Vue d'une partie d'Old Westminster Bridge – Vue de Westminster sur la Tamise* – LONDRES (Victoria and Albert Mus.) : *La Tamise, le pont de Blackfriars et Saint-Paul – La Tamise, pont de Westminster* – MANCHESTER : *Twickenham sur la Tamise,* aquar.
VENTES PUBLIQUES : LONDRES, 1877 : *Vue de Londres :* **FRF 2 550** – LONDRES, 19 mars 1890 : *Scènes dans un parc,* deux pendants : **FRF 2 625** – NEW YORK, 23 et 24 fév. 1906 : *La Vieille Tour à Sawy :* **USD 350** – LONDRES, 12 mars 1910 : *Vue de Westminster Bridge :* *Vieux pont de Londres :* **GBP 168** – LONDRES, 23 mars 1910 : *Hôpital de Greenwich :* **GBP 8** – LONDRES, 25 nov. 1921 : *Parade des Horse Guards :* **GBP 173** – LONDRES, 4 et 5 mai 1922 : *La cathédrale Saint-Paul :* **GBP 147** ; *Le pont de Blackfriars :* **GBP 94** – LONDRES, 26 jan. 1923 : *Vue de Westminster prise du côté de la Tamise :* **GBP 399** – LONDRES, 3 mars 1923 : *Lambeth Place et Somerset House,* les deux : **GBP 199** – LONDRES, 27 juin 1924 : *Bataille navale contre les Espagnols :* **GBP 168** – LONDRES, 4 juil. 1924 : *Vue de Westminster :* **GBP 378** – LONDRES, 4 mars 1927 : *Prise de « l'Acapulco » :* **GBP 483** – LONDRES, 27 mai 1927 : *Old Northumberland House :* **GBP 357** – LONDRES, 8 juil. 1927 : *Vue de Whitehall :* **GBP 1 365** – LONDRES, 9 juin 1944 : *Le pont de*

Londres. Construction du pont de Westminster : **GBP 3 990** – LONDRES, 15 nov. 1944 : Vaisseaux de guerre : **GBP 250** – LONDRES, 20 avr. 1945 : Westminster et le pont : **GBP 241** – LONDRES, 23 jan. 1946 : Le pont de Westminster : **GBP 320** – LONDRES, 25 jan. 1946 : Le pont et l'abbaye de Westminster : **GBP 1 732** – LONDRES, 5 avr. 1946 : Vues de la Tamise, deux pendants : **GBP 315** – LONDRES, 12 juin 1950 : Vue de la Tamise à l'abbaye de Westminster 1745 : **GBP 2 047** – LONDRES, 23 juin 1950 : Vue du Horse Guards Parade : **GBP 210** – LONDRES, 18 oct. 1950 : Horse Guards Parade : **GBP 500** – LONDRES, 27 juin 1958 : Vue de Londres depuis le pont de Westminster : **GBP 2 100** – LONDRES, 24 juin 1960 : Vue du vieux pont de Westminster : **GBP 2 835** – LONDRES, 30 juin 1961 : Le vieux pont de Westminster : **GBP 945** – LONDRES, 27 oct. 1961 : The Building of Westminster Bridge : **GNS 7 000** – LONDRES, 28 juin 1963 : Vue de Saint Jame's park : **GNS 11 000** – LONDRES, 8 déc. 1965 : Bords de Tamise avec la Tour de Londres : **GBP 33 000** – LONDRES, 12 mai 1967 : L'arrivée du roi William III à Torbay : **GNS 6 500** – LONDRES, 20 nov. 1968 : Horse Guards Parade : **GBP 28 000** – LONDRES, 24 juin 1970 : La construction du pont de Westminster : **GBP 40 000** – LONDRES, 23 juin 1972 : La Tamise à Westminster : **GNS 18 000** – NEW YORK, 1er juin 1974 : Voiliers et barques de pêche : **USD 44 000** – LONDRES, 14 juil. 1976 : La Tamise à Westminster, h/t (53,5x109) : **GBP 15 000** – LONDRES, 24 mars 1977 : Vue de la Tamise à Londres, aquar. (29x62) : **GBP 3 600** – LONDRES, 27 juin 1980 : Ludford Bridge 1767, h/t (35x43,8) : **GBP 2 400** – LONDRES, 27 mars 1981 : Bataille navale, h/t (76,2x123,2) : **GBP 7 500** – LONDRES, 21 nov. 1984 : The departure from England of Francis, Duke of Lorraine 1731-1732, h/t (124,5x185,5) : **GBP 30 000** – LONDRES, 20 nov. 1985 : Men of war other craft becalmed off the coast 1731, h/t (71x128,5) : **GBP 11 500** – LONDRES, 12 mars 1986 : Bateaux de guerre et autres bâtiments en mer, h/t (27,5x34) : **GBP 4 500** – LONDRES, 14 juil. 1989 : La prise de deux bateaux de guerre français par le Bridgewater et le Sheerness en 1745, h/t (120x211) : **GBP 47 300** – LONDRES, 15 nov. 1989 : La Tamise à Twickenham, h/t (46x91,5) : **GBP 69 300** – LONDRES, 10 nov. 1993 : Bâtiment de guerre et autres embarcations par mer calme 1760, h/t (27,5x34) : **GBP 6 325** – LONDRES, 9 nov. 1994 : Le vieux pont de Westminster, h/t (94,5x151) : **GBP 111 500** – LONDRES, 5 juil. 1996 : Engagement entre les vaisseaux Lion et Elizabeth au large de Lizard et la frégate Du Theilly à distance avec à son bord le jeune prétendant d'Écosse le 20 juillet 1745, h/t (102,7x152,3) : **GBP 51 000** – LONDRES, 14 nov. 1996 : Le Vaisseau royal William et autres navires par une mer calme, h/t (122x186,5) : **GBP 47 700.**

SCOTT Septimus E.
Né en 1879. Mort en 1962. XXe siècle. Britannique.
Peintre de figures, portraits, paysages, marines.
Membre de la Royal Academy of Arts, il a participé de 1905 à 1952 à ses manifestations.

Seq E Scott

VENTES PUBLIQUES : LONDRES, 6 juin 1984 : Tales of the sea, h/t (91x63) : **GBP 2 000** – LONDRES, 23 sep. 1988 : Una et le lion 1903, h/t (42x62) : **GBP 2 860** – LONDRES, 6 mars 1992 : Les régates de Henley, aquar. et gche (38x30,5) : **GBP 6 050.**

SCOTT Thomas D. ou Tom
Né en 1854, 1859 ou 1864 à Solkick. Mort le 31 juillet 1927. XIXe-XXe siècles. Britannique.
Peintre de genre, portraits, paysages, aquarelliste, peintre de miniatures.
Il fut membre de la Royal Scottish Academy et de la Royal Scottish Water Colours Society. Il exposa à Londres, à partir de 1887.
MUSÉES : ÉDIMBOURG : Coup de vent en novembre, aquar.
VENTES PUBLIQUES : LONDRES, 26 juin 1929 : A fresh entry : **GBP 180** – LONDRES, 29 nov. 1930 : Le Légende de Ladywood, aquar. : **GBP 63** ; La tour d'Oakwood, aquar. : **GBP 115** – AUCHTERARDER (Écosse), 30 août 1983 : troupe en marche, aquar. (76x127) : **GBP 1 000** – WEST LOTHIAN, 30 avr. 1985 : Goldielands, the Watch Tower of Branklholme 1908, aquar. (101x135) : **GBP 3 500** – ÉDIMBOURG, 30 avr. 1986 : St. Mary's Loch, Selkirkshire 1904, aquar. (61x91,4) : **GBP 1 800** – AUCHTERARDER, 1er sep. 1987 : St. Mary's Loch 1912, aquar. (49x83) : **GBP 1 500** – PERTH, 28 août 1989 : Traquair House dans le Peebleshire 1923, aquar. (45x59,5) : **GBP 3 520** – PERTH, 27 août 1990 : Rue de Tunis à midi 1889, aquar. (30,5x45,5) : **GBP 2 200** – GLASGOW, 5 fév. 1991 :

Whitmur Loch 1884, aquar. et gche (38x55) : **GBP 1 650** – SOUTH QUEENSFERRY, 23 avr. 1991 : Kirkwall 1900, aquar. (28x22) : **GBP 2 090** – ÉDIMBOURG, 2 mai 1991 : Portrait d'un artiste, présumé William Duthie, à son chevalet dans un paysage ensoleillé 1886, aquar. avec reh. de blanc (18,4x28,6) : **GBP 2 035** – 1er sep. 1992 : Sur le chemin du retour, aquar. (45x59) : **GBP 990** – GLASGOW, 1er fév. 1994 : Le pont sur la Quair à Traquair House 1903, aquar. (25,5x35,5) : **GBP 862** – PERTH, 26 août 1996 : S Mary's Loch 1917, aquar. (24,5x34,5) : **GBP 1 380** – ÉDIMBOURG 15 mai 1997 : Un berger et son chien sur un chemin de campagne ensoleillé 1919, aquar. (35x30,5) : **GBP 2 300.**

SCOTT Tim
Né le 18 avril 1937 à Richmond (Surrey). XXe siècle. Britannique.
Sculpteur. Abstrait.
Il passa son enfance à Lausanne (Suisse). Il fut élève de la Tunbridge Wells School of Art de Kent, de la Saint Martin's School of Art de Londres sous la direction d'Anthony Caro, puis travailla dans l'atelier Le Corbusier-Wegenscky à Paris, où il vécut de 1959 à 1961. Il dirigea le département de sculpture à la Saint Martin's School of Art de Londres, où il vit et travaille.
Il participe à des expositions collectives : 1958, 1959 RBA Gallery de Londres ; 1961 Institute of Contemporary Arts de Londres 1965, 1981 Whitechapel Art Gallery de Londres ; 1966 Jewish Museum de New York ; 1967 Kunsthalle de Berne ; 1968 Académie des beaux-arts de Berlin ; 1970 National Museum of Modern Art de Tokyo ; 1976 Palazzo Reale de Milan. Il montre ses œuvres dans des expositions personnelles : 1967 Whitechapel Art Gallery de Londres ; 1969 Museum of Modern Art d'Oxford ; 1971 Tate Gallery de Londres ; 1972 Museum of Fine Arts de Boston 1973 Corcoran Art Gallery de Washington ; 1976 Art Gallery o Windsor d'Ontario ; 1979 Kunsthalle de Bielfeld ; 1981 Kunsthalle de Hambourg.
Il débuta avec des formes simples et solides inspirées de Brancusi. Il réalise ensuite des compositions fragiles, colorées, à partir de matériaux divers, plaques de résine synthétique, fibre de verre, tubes de métal et de verre, mettant en valeur leurs caractéristiques propres, puis les assemble jouant des contrastes. À partir de 1975, il utilise exclusivement l'acier.
BIBLIOGR. : Karen Wilkin : Catalogue de l'exposition : Tim Scott Edmonton Art Gallery, Alberta, 1976 – Catalogue de l'exposition : Tim Scott, Kunsthalle, Bielefeld, 1979.
MUSÉES : BOSTON (Mus. of Fine Arts) – LISBONNE (Fond. Calouste Gulbenkian) – LONDRES (Tate Gal.) – MELBOURNE (Nat. Gal. of Victoria) – NEW YORK (Mus. of Mod. Art) – WASHINGTON D. C. (Hirshhorn Mus. and Sculpture Garden, Smithonian Institution).
VENTES PUBLIQUES : LONDRES, 18 oct. 1990 : Rupavali 1977, acier soudé (68,6x123,2x95,3) : **GBP 5 060** – LONDRES, 17 oct. 1991 Nrtta VI 1980, acier soudé (62x44x47) : **GBP 1 650** – LONDRES, 8 nov. 1991 : Contrepoint VI 1972-73, oersoex et métal (122x155x80) : **GBP 3 080** – LONDRES, 26 mars 1992 : Shruti X 1978, acier soudé (49,5x45) : **GBP 1 100** – LONDRES, 26 mars 1993 Nrtta V 1980, acier (H. 68,5) : **GBP 1 150.**

SCOTT William
Né en 1848. Mort le 20 avril 1918. XIXe-XXe siècles. Actif à Londres. Britannique.
Aquafortiste et architecte.

SCOTT William
Né en 1868 à Northumberland. XIXe-XXe siècles. Britannique.
Peintre. Naïf.
Ouvrier houilleur, des œuvres comme Terrier de Bedlington l'ont fait classer parmi les artistes naïfs de Grande-Bretagne.

SCOTT William
Né le 15 février 1913 à Breenock (Écosse). Mort en décembre 1989 à Coleford (Angleterre). XXe siècle. Britannique.
Peintre de compositions animées, figures, nus, paysages, natures mortes, peintre de compositions murales. Figuratif puis abstrait.
De père irlandais et de mère écossaise, il passa son enfance à Enniskillen (Irlande du nord) ; il fit ses études classiques au collège de Belfast, puis fut élève du Belfast College of Art en 1933 et ensuite de la Royal Academy de Londres, où il remporta des prix de peinture et de sculpture. De 1937 à 1939, il vécut en Italie et en France, au printemps 1938 il s'installa avec son épouse – une amie d'études, Mary Lucas, peintre et sculpteur – à Pont-Aven où il connut Émile Bernard. Il travailla aussi à Cagnes-sur-Mer. Il fut mobilisé pendant la Seconde Guerre mondiale durant quatre années. Après la guerre, il fut nommé Senior painting

Master à l'académie d'art de Bath, à Corsham, poste qu'il conserva jusqu'en 1956. En 1953, il fit un séjour aux États-Unis, où il fréquenta Jackson Pollock, Franz Kline, de Kooning, entre autres.

Il participa à Paris au Salon d'Automne, dont il fut membre sociétaire à partir de 1938, ainsi qu'à toutes les manifestations importantes d'art anglais contemporain en Grande-Bretagne et à l'étranger : 1947, 1953 Institute of contemporary Art de Londres ; depuis 1950 régulièrement au Solomon R. Guggenheim Museum de New York ; 1953 Brooklyn Museum de New York ; 1955, 1958, 1964 Documenta de Kassel ; 1955, 1958, 1961 Carnegie Institute de Pittsburgh ; 1955 Museum of Modern Art de New York ; 1956, 1986 Tate Gallery de Londres ; 1959 Museum of Art de Baltimore ; 1960 Pouchkine Museum de Moscou ; 1962 National Gallery of Canada d'Ottawa, Museum of Art de San Francisco, Museum des 20. Jahrhunderts de Vienne ; 1964 Fondation Calouste Gulbenkian à Lisbonne ; 1967 National Museum of Modern Art de Tokyo ; 1970 National Gallery of Art de Washington ; 1977 Royal Academy de Londres, musée municipal de Madrid ; 1984 Victoria and Albert Museum de Londres ; 1987 musée d'Art moderne de Saint-Étienne. Il montra ses œuvres dans une exposition personnelle : 1942, 1948, 1951, 1953, 1954, 1956, 1959, 1961, 1963 à Londres ; 1953, 1961 Biennale de São Paulo ; à partir de 1956 à New York ; 1958 Biennale de Venise puis musée d'Art moderne de la ville de Paris, Wallraf-Richartz Museum de Cologne, palais des beaux-arts de Bruxelles, Kunsthaus de Zurich, Museum Boymans Van Beuningen à Rotterdam ; 1960 Kestner-Gesellschaft de Hanovre puis Kunstverein de Freiburg, Museum am Ostwall de Dortmund et Stadtische Galerie de Munich ; 1963 Kunsthalle de Berne puis Ulster Museum de Belfast ; 1972 Tate Gallery de Londres ; 1975 Albright-Knox-Art Gallery à Buffalo ; 1981 Imperial War Museum de Londres ; 1986 Ulster Museum de Belfast ; 1991 Kerlin Gallery de Dublin ; 1992 Andre Emmerich Gallery de New York.

Pratiquant un art discret, il est cependant l'un des principaux peintres anglais de l'après-guerre. Pour n'envisager que les œuvres de sa maturité, on pourrait en dire qu'il est essentiellement un peintre de natures mortes – Scott se consacra également à des compositions à personnages, sa femme lui servant parfois de modèle – à ceci prêt que les éléments n'en sont absolument plus identifiables. À ce propos, on pourrait établir un parallèle avec Estève chez qui le processus d'abstraction est similaire. Toutefois, couleurs et matières sont à l'opposé des tons bonnardisants d'Estève et, sobres, éteints, avec des éclats dans une matière travaillée en superpositions de touches appliquées artisanalement, rappelleraient bien plutôt le métier prudent et mesuré de Poliakoff. La surface se répartit en un certain nombre de formes amplement insérées les unes dans les autres, selon de solides équilibres tout classiques. S'il fut impressionné par la puissance de l'école américaine moderne, il pressentit le piège dissolvant du dripping et n'y adhéra pas. Il resta fidèle à l'infrastructure formelle de ses peintures construites à partir de l'observation de son inamovible nature morte, les formes issues d'assiettes ou de poêles, se trouvant parfois réduites à leur seul contour dessiné d'un trait de couleur tremblé sur le fonds de plus en plus onctueusement amenés jusqu'à des blancs crémeux ou bleutés obtenus par superposition de couches de blanc sur une préparation vivement colorée. ■ J. B.

Bibliogr. : Alloway : *Nine Abstract Artists*, Tiranti, Londres, 1954 – Denys Chevalier : *William Scott*, Les Beaux-Arts, Bruxelles, 1958 – J. Reichardt : *William Scott at Hanover Gallery*, Apollo, Londres, 1961 – R. Melville : *William Scott*, Motif, Londres, 1961 – M. Levy : *William Scott's circle and square*, The Studio, Londres, 1962 – Ronald Alley : *William Scott*, Methuen, Londres, 1962 – Michel Ragon, in : *Dict. des artistes contemp.*, Libraires associés, Paris, 1964 – Bernard Dorival, sous la direction de : *Peintres contemporains*, Mazenod, Paris, 1964 – Catalogue de l'exposition : *William Scott – Paintings, drawings, gouaches*, Tate Gallery, Londres, 1972 – Ronald Alley, Terence Flanagan : *William Scott*, Council of Northern Ireland, Belfast, 1986 – Norbert Lynton : *William Scott*, coll. Modern British Masters, vol. I, Bernard Jacobsen, Londres, 1990 – Catalogue de l'exposition : *William Scott – Paintings on paper and canvas*, Andre Emmerich Gallery, New York, 1992.

Musées : ABERDEEN (Art Gal.) – ADELAÏDE (Art Gal. of South Australia) – BALTIMORE (Mus. of art) – BELFAST (Ulster Mus.) – BIRMINGHAM (City Art Gal.) – BUFFALO (Albright-Knox Art Gal.) – CAMBRIDGE (Fitzwilliam Mus.) – ÉDIMBOURG (Scottish Nat. Gal. of Mod. Art) – GÊNES (Gal. civica d'Arte Mod.) – HAMBOURG (Kunsthalle) – HOUSTON (Mus. of Fine Arts) – LISBONNE (Fond. Calouste Gulbenkian) – LONDRES (Tate Gal.) – LONDRES (Victoria and Albert Mus.) – LONDRES (Imperial Mus. of War) – MELBOURNE (Nat. Gal. of Victoria) – NEW YORK (Mus. of Mod. Art) – NEW YORK (Solomon R. Guggenheim Mus.) : *Composition en jaune et noir* 1953 – OTTAWA (Nat. Gal. of Canada) – PARIS (Mus. Nat. d'Art Mod.) – PITTSBURGH (Carnegie Mus. of Art) – ROME (Gal. d'Arte Mod.) – SANTA BARBARA (Mus. of Art) – SÃO PAULO (Mus. d'Art Mod.) – SOUTHAMPTON (Art Gal.) – SYDNEY (Art Gal. of New South Wales) – TOLEDO (Mus. of Art) – TORONTO (Art Gal. of Ontario) – TURIN (Gal. civica d'Arte Mod.) – VIENNE (Mus. du XXᵉ s.) – WASHINGTON D. C. (Hirshhorn Mus. Smithsonian Inst.).

Ventes Publiques : LONDRES, 4 déc. 1963 : *Nature morte* : GBP 340 – LONDRES, 14 mars 1965 : *Nature morte aux œufs sur le plat* : GBP 420 – NEW YORK, 25 sep. 1968 : *Up and across* : USD 3 000 – LONDRES, 27 oct. 1972 : *Jeune fille sur la plage* : GNS 6 000 – LONDRES, 3 avr. 1974 : *Orange et blanc* 1960 : GBP 3 600 – LONDRES, 16 mars 1977 : *Berlin Blues* 1965, h/t (51x51) : GBP 580 – LONDRES, 14 mars 1979 : *Nature morte bleue* 1957, h/t (75,5x90) : GBP 1 200 – LONDRES, 23 mai 1984 : *Nature morte aux bouteilles* 1955, craie noire (48x65) : GBP 2 200 – LONDRES, 6 déc. 1984 : *Nature morte jaune* 1958, h/t (102x127) : GBP 7 000 – LONDRES, 24 avr. 1985 : *Vue d'un village* 1941, aquar./trait de cr. (40,5x48) : GBP 900 – LONDRES, 24 avr. 1986 : *Nu assis* 1946, h/t (79x47) : GBP 9 000 – LONDRES, 9 juin 1988 : *Nature morte en bleu foncé et blanc*, h/t (30x35) : GBP 1 155 – BELFAST, 28 oct. 1988 : *Orange de Chine III* 1969, aquar. et gche (68,2x101,3) : GBP 3 960 – LONDRES, 9 juin 1989 : *Jeune fille assise*, h/t (50,8x38,2) : GBP 12 650 – LONDRES, 10 nov. 1989 : *Sur gris pâle* 1963, h/t (86,5x111,8) : GBP 19 800 – LONDRES, 9 mars 1990 : *Port*, h/cart. (26,7x35,6) : GBP 12 650 – NEW YORK, 5 oct. 1990 : *Composition*, h/t (50,8x61) : USD 22 000 – LONDRES, 9 nov. 1990 : *Noir, marine et brun* 1960, h/pap. (49,5x61,5) : GBP 8 800 – LONDRES, 8 mars 1991 : *Composition abstraite*, past. (37x34,5) : GBP 3 520 – LONDRES, 7 juin 1991 : *Trois formes* 1971, h/t (121,9x121,9) : GBP 25 300 – LONDRES, 8 nov. 1991 : *Poème pour une jatte, bleu sur blanc* 1978, h/t (50,8x50,8) : GBP 8 580 – LONDRES, 26 mars 1993 : *Brun, noir et blanc* 1973, h/t (63,5x63,5) : GBP 8 050 – NEW YORK, 5 mai 1993 : *Bleu dans brun*, h/rés. synth. (56,4x68,3) : USD 13 800 – LONDRES, 25 nov. 1993 : *Jeune femme devant une table* 1938, h/t (61x76) : GBP 45 500 – LONDRES, 26 oct. 1994 : *Lumière égéenne* 1973, h/t (168x173) : GBP 40 000 – LONDRES, 30 mai 1997 : *Nature morte au poisson IV* 1956, cr. et fus. (55,9x76,2) : GBP 5 520 ; *Paysage gaélique* 1961-1962, h/t (160x174) : GBP 58 700.

SCOTT William Bell
Né le 12 septembre 1811 à Édimbourg. Mort le 22 novembre 1890 à Penkill Castle. XIXᵉ siècle. Britannique.

Peintre d'histoire, scènes de genre, figures, natures mortes, aquarelliste, graveur, dessinateur. Préraphaélite.

Fils du graveur Robert Scott, c'était aussi le petit-neveu du sculpteur Gowan. Il avait étudié la gravure avec son père et jusqu'en 1837, il paraît avoir collaboré avec celui-ci. Il partit alors pour Londres et, après quelques essais de gravure, il se voua complètement à la peinture.

Il débuta comme peintre à l'exposition de la Scottish Academy en 1833. Après avoir obtenu des succès d'estime avec *The Old English Ballad Singer*, *The Jester* (1840), *King Alfred disguised as a harper*, il connut en 1842 les rigueurs du jury ; ses envois furent refusés à la Royal Academy et à la British Institution. La place de professeur de dessin à Newcastle lui fut offerte, peut-être comme compensation de ses insuccès. De 1843 à 1858 il s'absorba dans ses nouvelles fonctions. Il reprit place dans la lutte artistique par une exposition particulière en juin 1861. Il visita l'Italie en 1862 et en 1873. Il prit part aux expositions de la Royal Academy, de Suffolk Street, de la British Institution jusqu'en 1869.

Après la mort de son frère David en 1849, Scott s'affilia aux Préraphaélites, mais sa communion de vues et d'affection avec Rossetti, William Holman Hunt ne paraît pas avoir eu d'influence sur son expression artistique. Les sujets qu'il traita de préférence se rattachent à l'histoire ou à la poésie. Ce fut aussi un poète et un écrivain distingué. Il s'ingénia à copier les maîtres de la Renaissance, mais cependant l'influence principale vint de l'art allemand. Sa nature profonde lui faisant apprécier les graveurs, particulièrement Dürer. Ses peintures murales furent également influencées par ses contemporains romantiques alle-

mands tels que Caspar David Friedrich. Il produisit trois livres traitant de ce sujet : une vie de Dürer (1869), une monographie sur la peinture allemande contemporaine (1873) et une introduction pour un ouvrage *Les petits maîtres* (1879). Il rassembla une importante collection de gravures où les Allemands sont très largement représentés.

Musées : Édimbourg : *Albert Dürer, de Nuremberg* – Londres (Victoria and Albert Mus.) : Onze aquarelles – Londres (Tate Gal.) : *La veille du déluge* – Sunderland : *Funérailles du roi de la mer.*

Ventes Publiques : Londres, 9 mars 1976 : *Bord de mer au crépuscule* 1861, h/t (33x48) : **GBP 750** – Londres, 6 déc. 1977 : *Crépuscule* 1862, h/t (33x48,5) : **GBP 2 000** – Londres, 18 avr. 1978 : *The rending of the veil* 1867/68, aquar. (72,5x60) : **GBP 1 700** – Londres, 14 fév. 1978 : *Scène de moisson au bord de la mer*, h/t (34x50) : **GBP 1 700** – Glasgow, 10 avr. 1980 : *The Eve of the Deluge* 1865, h/t (73x140) : **GBP 12 000** – Glasgow, 1er oct. 1981 : *Chaucer lisant l'un de ses poèmes*, h/t, haut arrondi (64x89) : **GBP 4 000** – Londres, 15 juin 1982 : *Thou hast left me ever Jamie Thou has left me ever, Robert Burns*, aquar. reh. de gche (42x66) : **GBP 2 400** – Londres, 21 juin 1983 : *Fair Rosamund alone in her bower* 1856, h/t (67,5x51) : **GBP 8 000** – Londres, 24 mai 1984 : *Place du marché d'Hexham* 1853, aquar. reh. de blanc (48x58) : **GBP 2 200** – Londres, 26 nov. 1986 : *Bord de mer au coucher du soleil*, h/t (35,5x51) : **GBP 7 500** – New York, 28 fév. 1990 : *Le crépuscule sur les jardins de Manse dans le Berwickshire* 1862, h/t (33x48,3) : **USD 44 000** – Londres, 25 mars 1994 : *Proserpine cueillant des fleurs*, cr. et aquar. avec reh. de gche (69,9x43,8) : **GBP 2 300** – Londres, 3 juin 1994 : *Le serment du Roi de la mer : Vous pourrez voir, noble Dame, que cette épée sera capable de gagner la rançon du Roi* 1860, cr. et aquar. (26,5x33,5) : **GBP 3 450** – Londres, 29 mars 1995 : *La moisson de retour à la maison du poête*, h/t (46x61) : **GBP 2 760** – Londres, 6 nov. 1995 : *Chaucer lisant le poème La Fleur et la Feuille à son mécène John of Gaunt et à leurs femmes Catherine et Philippa*, h/t, sommet arrondi (66x90) : **GBP 4 600** – Londres, 23 oct. 1996 : *Nature morte* 1973, h/t (122x198) : **GBP 51 000**.

SCOTT William Edouard
Né en 1884 à Indianapolis. XXe siècle. Américain.
Peintre de compositions murales.
Il fut élève à Paris des académies Julian et Colarossi. Ses décorations murales ornent de nombreux monuments publics américains.

SCOTT William Henry Stothard
Né le 7 mars 1783. Mort le 27 décembre 1850. XIXe siècle. Britannique.
Peintre de vues et d'intérieurs, aquarelliste et lithographe.
Associé de la Water-Colours Society, il travailla à Brighton ; il peignit de nombreuses scènes du Sussex et du Surrey. Le Musée de Manchester conserve de lui *Vallée de la Severn* (aquarelle).
Ventes Publiques : Londres, 4 et 5 mai 1922 : *Vue du Rhin*, dess. : **GBP 23** ; *Vues du Sussex*, deux dess. : **GBP 75** ; *La Tamise à Richmond* ; *Vue de Pau*, deux dess. : **GBP 92** – Londres, 9 fév. 1923 : *Schoreham*, dess., les deux : **GBP 48** – Londres, 18 mars 1980 : *Pulborough*, aquar. (55,5x79) : **GBP 650** – Londres, 10 juil. 1984 : *Cottage at Old Shoreham*, aquar. cr. et touches de blanc (53,5x72) : **GBP 700**.

SCOTT William Wallace
Né en 1819. Mort le 6 octobre 1905 à New York. XIXe siècle. Américain.
Aquarelliste.
Il travailla à Londres jusqu'en 1859, puis se fixa à New York.

SCOTT-SMITH Jessie, Miss
XIXe siècle. Britannique.
Miniaturiste.
Active à Balham, elle exposa à Londres, notamment à la Royal Academy et à la New Water-Colours Society à partir de 1883. Il ne semble pas y avoir lieu de la rapprocher de l'Américaine Jessie Wilcox Smith.

SCOTTI
XIXe siècle. Actif en Italie. Italien.
Peintre.
Il figura aux expositions de Paris ; mention honorable en 1900 (Exposition Universelle).

SCOTTI. Voir aussi SCOTTO

SCOTTI Anton Marcell
Né en 1765 à Kosel. Mort le 10 juin 1795 à Vienne. XVIIIe siècle. Autrichien.

Dessinateur et graveur de vues.
Élève de Weirotter.

SCOTTI Antonio
Mort en 1827 à Odessa. XIXe siècle. Actif à Venise. Polonais
Peintre de décors de théâtre.
Il travailla à Varsovie à partir de 1803.

SCOTTI Bartolomeo
Né en 1727 à Laino. XVIIIe siècle. Italien.
Peintre.
Frère de Giosué Scotti. Peintre à la Cour des ducs de Wurtemberg.

SCOTTI Carlo
XVIIe siècle. Italien.
Graveur au burin.
Il travailla à Venise, à Bologne et à Modène. Il grava des vignettes et des portraits.

SCOTTI Domenico
XVIIIe siècle. Actif à Naples. Italien.
Peintre.

SCOTTI Domenico ou Dementij
Né en 1780. XIXe siècle. Italien.
Peintre et dessinateur pour la gravure au burin.
Il dessina des batailles.

SCOTTI Ernesto M.
Né en 1900 à Buenos Aires. XXe siècle. Argentin.
Peintre de nus, portraits.

SCOTTI Felice ou Scotto
XVe siècle. Actif à la fin du XVe siècle. Italien.
Peintre d'histoire et verrier.
On voit des œuvres de lui à Côme, dans les collections privées et, à Santa-Croce, une série de fresques sur la *Vie de saint Bernard.*

SCOTTI Francesco Emmanuele. Voir SCOTTO

SCOTTI Giorgio
XVe siècle. Actif à Côme en 1464. Italien.
Peintre.

SCOTTI Giosuè
Né en 1729 à Laino. Mort en 1785 à Saint-Pétersbourg. XVIIIe siècle. Italien.
Peintre.
Fils de Pietro Scotti. Il travailla aussi à Stuttgart et en Russie.

SCOTTI Giovanni Pietro. Voir ZAIST Giovanni Battista

SCOTTI Girolamo. Voir SCOTTO

SCOTTI Gottardo ou de Scotis, Schotis, Scoto
Né à Plaisance. Mort en 1485 à Milan. XVe siècle. Italien.
Peintre d'histoire et sculpteur.
On le cite en 1457 et 1458 exécutant des travaux de décorations à Milan. Il faisait partie de la corporation des peintres et était fréquemment employé au Castello et à la cathédrale. On cite un triptyque portant sa signature au Musée Poldi Pezzoli à Milan.

SCOTTI Ivan ou Skotti
Mort en 1832 à Saint-Pétersbourg. XIXe siècle. Russe.
Peintre de décorations.

SCOTTI Luigi
XVIIIe-XIXe siècles. Actif à Florence. Italien.
Dessinateur.

SCOTTI Melchiorre ou de Scotis, Schotis
Né à Plaisance. XVe siècle. Travaillant à Milan de 1430 à 1451. Italien.
Peintre.
Il travailla pour la cathédrale de Milan.

SCOTTI Michail Ivanovitch ou Skotti
Né le 17 octobre 1814. Mort en 1861. XIXe siècle. Russe.
Peintre d'histoire et portraitiste.
Musées : Moscou (Gal. Tretiakov) : *Jésus devant le peuple* – *Portrait du sculpteur N. S. Piménov* – Trois toiles – Un dess. – *Scène près d'une fontaine à Constantinople* – Saint-Pétersbourg (Mus. Russe) : *Trois Napolitains* – Autres ouvrages.

SCOTTI Pietro
XVIIIe siècle. Actif à Laino dans la première moitié du XVIIIe siècle. Italien.
Peintre.
Il travailla pour le château de Ludwigsburg en Wurtemberg

SCOTTI Pietro ou **Piotr Ivanovitch** ou **Skotti**
Né le 21 septembre 1768. Mort le 13 août 1838. XVIIIe-XIXe siècles. Russe.
Peintre de perspectives et de décorations.
Fils d'Ivan Scotti.

SCOTTIE Wilson ou **Willson Scottie**
Né en 1890 à Glasgow (Écosse), d'autres sources indiquent 1888. Mort en 1972. XXe siècle. Actif au Canada. Britannique.
Peintre de compositions animées, animaux, paysages, peintre à la gouache. Naïf, tendance surréaliste.
Autodidacte, il a commencé à dessiner à plus de quarante ans alors qu'il était au Canada, à Toronto. Il a été invité à l'exposition *Art fantastique* à Bâle.
On évoque parfois une influence des motifs ornementaux des Indiens. Il dessine aux crayons de couleurs des compositions très inventées, comme patiemment tissées. Sa poétique rappelle parfois celle de Paul Klee. Probablement naïf authentique, il mène pourtant une carrière de professionnel. Jean Dubuffet l'a inclus dans ses collections d'Art brut sans que ce qualificatif lui convienne exactement. Victor Musgrave a écrit de ses dessins, peintures à la gouache ou sur verre : « Chacune de ses phases majeures, spectres, totems, villes, châteaux, vases, fontaines, animaux, oiseaux, poissons, les peintures *noires* et les silhouettes sur verre, est le résultat d'une expérience intense tirée peut-être des années plus tard, des profondeurs bouillonnantes d'une mémoire lyrique ».

VENTES PUBLIQUES : LONDRES, 5 mars 1980 : *Composition fantastique avec cygnes, châteaux et poisson*, pl., craie de coul. et encre blanche/pap. noir (50x62,5) : **GBP 500** – PARIS, 8 oct. 1989 : *Totem animal*, encre et cr. coul. (50x21,5) : **FRF 20 000** – PARIS, 29 nov. 1989 : *Musée de l'Art Moderne* 1953, dess. (52x65) : **FRF 6 000** – PARIS, 18 fév. 1990 : *Animal fantastique*, pl. et aquar. (37,5x27) : **FRF 12 000** – PARIS, 2 juil. 1990 : *Les Oiseaux*, encre de Chine, cr. coul. et past. (38x28) : **FRF 10 000** – LUCERNE, 25 mai 1991 : *Famille de cygnes*, cr. coul./cart. noir (49x33) : **CHF 3 800** – PARIS, 20 jan. 1991 : *Paysage*, past., encre et cr. coul. (36x53) : **FRF 14 000** – PARIS, 4 juil. 1991 : *Sitting Duck* 1950, encre et cr. de coul. (42x34,5) : **FRF 18 000** – PARIS, 10 fév. 1993 : *Paysage*, gche et encre (60x51) : **FRF 7 000** – PARIS, 17 jan. 1994 : *Sans titre*, encre et cr. coul. (41x42,5) : **FRF 5 500** – LUCERNE, 8 juin 1996 : *L'Arbre aux oiseaux*, gche/dess. à l'encre/pap. (72x46) : **CHF 2 400** – LONDRES, 24 oct. 1996 : *Sans titre* vers 1950, cr. coul. et encre/pap. (36,5x53,5) : **GBP 4 715** – LUCERNE, 7 juin 1997 : *Sans titre* vers 1950, encre de Chine et encres coul./pap. (35x35) : **CHF 3 300.**

SCOTTINI Francesco
XVIIIe siècle. Travaillant à Florence de 1732 à 1737. Italien.
Sculpteur et stucateur.

SCOTTO. Voir aussi **SCOTTI**

SCOTTO Felice. Voir **SCOTTI**

SCOTTO Francesco Emmanuele ou **Scotti**
Né en 1756 à Gênes. Mort le 23 mai 1826 à Gênes. XVIIIe-XIXe siècles. Italien.
Peintre et graveur au burin.
Élève de C. G. Ratti et l'Académie de Gênes. Il peignit et grava des portraits et des sujets religieux.

SCOTTO Girolamo ou **Scotti**
Né vers 1787. XIXe siècle. Italien.
Graveur.
Élève de R. Morghen et de Longhi. Il a gravé des sujets religieux, des scènes d'histoire et des portraits.

SCOTTO Stefano
XVe siècle. Actif à Milan à la fin du XVe siècle. Italien.
Peintre.
On le cite comme remarquable peintre de grotesques. Il fut le maître de Gaudenzio Ferrari et, croit-on, de Bernardino Luini.

SCOTTUS Karol
XVIIe siècle. Actif à Dantzig en 1692. Allemand.
Graveur.

SCOUFLAIRE Fernand
Né en 1885 à Bruxelles. XXe siècle. Belge.
Peintre de genre, figures, paysages, peintre de décors de théâtre.

BIBLIOGR. : In : *Dict. biogr. illustré des artistes en Belgique depuis 1830*, Arto, Bruxelles, 1987.

SCOUGALL David ou **Scougal**
XVIIe siècle. Britannique.
Peintre de portraits.
Actif en Écosse dans la seconde moitié du XVIIe siècle, il peignit surtout des portraits.
VENTES PUBLIQUES : LONDRES, 18 oct. 1989 : *Portrait de Mrs Thomas Craig de Riccarton dans le Midlothian portant une robe jaune et une mante bleue*, h/t (67,5x58,5) : **GBP 2 200** – HADDINGTON (Écosse), 21-22 mai 1990 : *Portrait de George, 2e Comte de Dalhousie portant une écharpe blanche sur une armure*, h/t (67x75,5) : **GBP 5 940.**

SCOUGALL George
XVIIe-XVIIIe siècles. Britannique.
Peintre de portraits.
Fils de John Scougall. Il imita la manière de Peter Lely.

SCOUGALL John
Né vers 1645 peut-être à Leith. Mort vers 1730 à Prestonpans. XVIIe-XVIIIe siècles. Britannique.
Peintre de portraits.
On sait peu de choses sur cet artiste. Une tradition en fait le peintre favori de Jacques VI, mais on a de cet artiste des œuvres datées de 1670 à 1671, ce qui rend le fait peu probable.
MUSÉES : ÉDIMBOURG : *Portrait de l'artiste* – GLASGOW : *Le roi William III* – *La reine Marie* – *La reine Anne*.
VENTES PUBLIQUES : LONDRES, 18 mai 1990 : *Portrait de David Carnegie en armure avec une cravate blanche*, h/t, forme ovale (73,5x61) : **GBP 1 980** – LONDRES, 10 avr. 1992 : *Portrait de Lady Susanna Hamilton vêtue d'une robe de satin jaune bordée de blanc* ; *Portrait de Margaret, Comtesse de Rothes vêtue d'une robe de satin gris et d'une étole bleue*, h/t, une paire, forme ovale (33,6x28,6 et 35x28,6) : **GBP 3 850.**

SCOULAR William
Né en 1796. Mort après 1846. XIXe siècle. Britannique.
Sculpteur.
Peut-être parent de James Scouler. Élève de la Royal Academy de Londres. Il sculpta surtout des portraits de personnalités écossaises.

SCOULER James ou **Scoular**
Né en 1741. Mort en 1787. XVIIIe siècle. Actif à Londres. Britannique.
Miniaturiste.
Il obtint à quatorze ans le prix de la Société des Arts et exposa régulièrement à la Royal Academy de 1769 à 1787. Il a aussi produit des portraits au crayon. Le Musée de Glasgow conserve de lui *Flore* (miniature sur ivoire).

SCOUPREMAN Pierre
Né le 18 novembre 1873 à Bruxelles. Mort en 1960. XIXe-XXe siècles. Belge.
Peintre d'intérieurs, paysages, natures mortes. Tendance fauve.
Autodidacte, il exposa au Cercle artistique de Bruxelles et aux Salons triennaux de Belgique.

BIBLIOGR. : In : *Dict. biogr. illustré des artistes en Belgique depuis 1830*, Arto, Bruxelles, 1987.
VENTES PUBLIQUES : BRUXELLES, 27 mars 1990 : *Nature morte* 1922, h/t (57x57) : **BEF 35 000** – BRUXELLES, 12 juin 1990 : *Entrée de jardin* 1921, h/pan. (39,5x34,5) : **BEF 35 000.**

SCOVOLO Mario di
Né le 27 septembre 1840 à Provezze. Mort en 1884 à Modène. XIXe siècle. Actif à Bologne. Italien.
Peintre.
Élève de Faustino Joli. La Galerie de Brescia possède de lui *Cimabue observant le jeune Giotto* ainsi que *Captivité d'Arnold de Brescia*, et le Musée Revoltella, à Trieste, *Après la bataille*.

SCOZIA Vincenzo
XVIIIe siècle. Actif à Venise dans la seconde moitié du XVIIIe siècle. Italien.
Peintre.
Élève de Fr. Fontebasso.

SCPROTTER Adolphe
XIXᵉ siècle. Actif vers 1833.
Peintre.
Cité par Ris-Paquot.

SCRAVEN Pieter
XVIᵉ siècle. Actif à Malines. Éc. flamande.
Peintre.
En 1582 dans la gilde de Dordrecht et en 1591, bourgeois d'Amsterdam.

SCREIBER Friedrich
Né le 26 janvier 1936 à Brasov. XXᵉ siècle. Actif depuis 1980 en Allemagne. Roumain.
Peintre de compositions animées, peintre de compositions murales, peintre de décors de théâtre. Fantastique.
Il fut élève de l'Institut d'arts plastiques N. Grigorescu de Bucarest, notamment dans la section de peinture monumentale. Il fut professeur de dessin à l'université de Timisoara, de 1963 à 1978. Il vit et travaille depuis 1980 à Regensburg.
Il participe à des expositions collectives en Europe. Il montre ses œuvres dans des expositions personnelles : de 1968 à 1975 Timisoara ; 1977 Resita ; 1986 Ostdeutsche Galerie de Regensburg. En 1971, il a obtenu le prix de peinture accordé par le comité d'état pour la Culture et les Arts de Roumanie. Il a réalisé des *Compositions figuratives* à la Station Iᵉʳ Mai de Timisoara (1966), la Maison de la culture de San Nicolaul Mare (1971)...
À partir d'images symboliques, d'associations surréalistes, il réalise des œuvres généralement de grands formats, dans lesquelles il s'interroge sur la condition humaine, la place de l'homme dans l'univers. Il situe ses « scènes » dans des paysages architecturés, désolés, généralement de teintes sombres, uniformes, le blanc venant rompre l'obscurité. On cite : *Le Navire des fous – Les Hôtes de la terre.*
BIBLIOGR. : Ionel Jianou : *Les Artistes roumains en Occident,* American Romanian Academy of Arts and Science, Los Angeles, 1986.

SCREMIN Giambattista
Né en 1821 à Padoue. XIXᵉ siècle. Italien.
Peintre.
Élève de Vincenzo Gazzotto. Il travailla comme peintre de décors à Pise, Florence, Rome, Naples, Palerme et Paris.

SCRETA. Voir aussi **SKRETA**

SCRETA Karel ou **Karl**, comte ou **Skreta, Creeten,** comte **Sotnowsky von Zoworzie**
Né en 1610 à Prague. Mort en 1674 à Prague. XVIIᵉ siècle. Tchécoslovaque.
Peintre d'histoire, sujets religieux, compositions mythologiques, portraits, graveur, dessinateur, illustrateur.
Il commença à étudier la peinture à Prague, puis en Saxe. Il paraît avoir poursuivi ses études artistiques en Italie, où il séjourna plusieurs années, à Venise, Bologne, Florence. En 1634, il était à Rome. Ses talents lui valurent sa nomination de professeur à l'Académie des Beaux-Arts de Bologne. De retour à Prague, vers 1635, il fut nommé membre de l'Académie et en fut directeur en 1652.
Plusieurs de ses dessins furent gravés par Matthäus Merian et Wenzel Hollar. Il a lui-même gravé quelques estampes. Un grand nombre de ses peintures sont consacrées à l'histoire sainte, à la légende dorée des saints. Il a travaillé pour diverses églises praguoises. Il a peint un cycle de trente pièces, dispersé depuis, représentant des épisodes de la vie de saint Venceslas. Il a réalisé des portraits de personnages officiels, tels que : l'Impératrice Éléonore, Poussin, Joachim von Sandrart.
À la manière de Van Dyck, il peint ses figures dans des compositions d'une sobriété monumentale, et sait rendre leur personnalité sans laisser transparaître un effet mélancolique ou romanesque.
BIBLIOGR. : In : *Diction. de la peint. allemande et d'Europe centrale,* coll. Essentiels, Larousse, Paris, 1990.
MUSÉES : DARMSTADT (Mus. provincial) : *Portrait d'un homme* – DRESDE (Gal. de peinture) : *Moïse avec les tables de la loi – Saint Paul – Saint Grégoire – Saint Ambroise – Saint Jérome – Saint Marc – Saint Mathieu – Saint Luc – Saint Jean l'Évangéliste – Portrait de Bernard de Witte et du comte de Terzky* – PRAGUE (Rudolfinum) : *Saint Luc peint la Vierge – Saint Martin partageant son manteau – Le Christ devant Pilate – Flagellation – Saint Vencelas,* deux fois – *Naissance d'un saint* – PRAGUE (église Saint-Étienne) –

PRAGUE (église Saint-Nicolas) – PRAGUE (église Saint-Martin) : *Saint Gilles* – PRAGUE (église Notre-Dame-de-Thein) : *Saint Luc peignant le portrait de la Vierge* – SCHLEISSHEIM (Gal. de peinture) : *Le Christ et la Samaritaine* – VIENNE (Gal. Liechtenstein) : *Saint Venceslas renverse les idôles* – VIENNE (Gal. Czernin) : *Madone avec l'Enfant – Saint Augustin.*
VENTES PUBLIQUES : NEW YORK, 16 jan. 1986 : *Études pour L'Adoration des bergers,* craie rouge (recto) et craie rouge et pl. (verso) (32x39) : USD 3 500 – NEW YORK, 11 jan. 1994 : *Apollon et les muses,* craie noire, encre et lav., projet de page de titre pour un livre de musique (14,2x19,6) : USD 6 325.

SCRIBE Ferdinand ou **Fernand**
Né en 1851. Mort en 1913 à Gand. XIXᵉ-XXᵉ siècles. Belge.
Peintre de paysages.
BIBLIOGR. : In : *Dict. biogr. illustré des artistes en Belgique depuis 1830,* Arto, Bruxelles, 1987.
MUSÉES : GAND.

SCRIBE Ovide Léon ou **Léon Ovide**
Né le 14 septembre 1841 à Albert (Somme). XIXᵉ siècle. Français.
Peintre de genre, de paysages et de portraits et céramiste.
Élève de Boischevalier, de Ingres et de Henner. Il débuta au Salon en 1868.

SCRILLI Bernardo Sansone. Voir **SGRILLI**

SCRIVE Philippe
Né le 17 août 1927 à Ville-Marie (Québec). XXᵉ siècle. Actif depuis 1974 et naturalisé en France. Canadien.
Sculpteur.
De 1944 à 1946, il fut élève de l'école des beaux-arts de Québec, puis de 1946 à 1952 de l'école des beaux-arts de Paris. Il eut l'occasion de rencontrer en 1948 Brancusi, en 1952, aux États-Unis, les architectes Neutra et Frank L. Wright, en 1954 Le Corbusier.
Il participe à des expositions collectives : 1969 Symposium du Québec, ainsi que régulièrement dans les salons parisiens, notamment depuis 1958 au Salon de la Jeune Sculpture. Il montre ses œuvres dans des expositions personnelles : 1958, 1968, 1972 Paris ; 1960 Montréal ; 1974 Caracas et Neuchâtel ; 1987 Services culturels du Québec à Paris. Il a obtenu de nombreux prix : 1953 Prix des Vikings à Paris, 1972 prix de la Jeune Sculpture à Paris.
Dans une première période, à partir de 1946, il travaillait surtout la pierre et le bois, donc en taille directe, dégageant intuitivement de la masse originelle des articulations de formes solidement équilibrées, à la façon des arts les plus primitifs. Dans une seconde période et surtout à la suite de nombreuses occasions de collaborations avec d'excellents architectes, J. Willerval, Faugeron, R. Génermont, Legrand-Rabinel, M. Marty, G. Maillols, il a utilisé le béton et le métal. Le métal dont il appliqua bientôt l'utilisation même à ses sculptures sans destination spécifiquement architecturale, lui ouvrit des possibilités plus aériennes. Si certaines de ses dernières sculptures rappellent encore les anciennes formes dégagées de la masse, mais ici souvent en éléments « démontables », rigoureusement emboîtés sans la complexité labyrinthique des assemblages d'un Berrocal, d'autres sont constituées d'un jaillissement de formes en pétale s'appuyant les unes aux autres. Le fini brillant du métal, souvent de l'aluminium poli, en accentue l'élégance, par excès de laquelle ces objets pourraient éventuellement laisser échapper de leur âme. Il a réalisé de nombreuses œuvres monumentales : 1964 revêtement de façade en grès à la gare Montparnasse à Paris ; 1965 deux sculptures en bois pour l'église de Nevers ; 1973 sculpture en bois pour l'ENA de Villeneuve-d'Ascq ; 1975 sculpture fontaine pour la place Jean Jaurès à la mairie de Montreuil.
BIBLIOGR. : Denys Chevalier, in : *Nouv. Dict. de la sculpture mod.,* Hazan, Paris, 1970.

SCRIVEN Edward
Né en 1775 à Alcester. Mort le 23 août 1841 à Londres. XIXᵉ siècle. Britannique.
Graveur au burin.
Élève de Robert Thew. Il grava des portraits.

SCRIVER Robert M.
Né en 1914. XXᵉ siècle. Américain.
Sculpteur de sujets typiques, animalier.
Il travaille le bronze.
BIBLIOGR. : In : *Catalogue du Salon d'Automne,* Paris, 1987.

Musées : Oklahoma City (Nat. Hall of Fame) : *Un effort louable* 1970 – *Le Gain* 1971.
Ventes Publiques : Los Angeles, 9 juin 1988 : *Le roi de l'hiver*, bronze (H. 3.575) : **USD 3 575** – New York, 17 déc. 1990 : *Le prix d'un scalp* 1963, bronze à patine brune (H. 34,4) : **USD 1 210**.

SCRIVERE Jean
XIV[e] siècle. Actif à Gand de 1344 à 1347. Éc. flamande.
Peintre.

SCRIVERE Liévin
XIV[e] siècle. Actif à Gand de 1344 à 1347. Éc. flamande.
Peintre.

SCRIVERE Macaire de
XIV[e] siècle. Actif à Gand de 1344 à 1347. Éc. flamande.
Peintre.

SCROETS Willem. Voir SCROTS

SCROOT Christian. Voir SGROOTEN

SCROPE William
Né en 1771 ou 1772 à Castle Combe. Mort le 20 juillet 1852. XVIII[e]-XIX[e] siècles. Britannique.
Peintre de vues amateur, dessinateur et écrivain.
Il a publié un certain nombre d'ouvrages dont il fit les illustrations, notamment *The Landscape, Scenery of Scotland, Days and Nights of Salmon fishing, Days of Deer Slaking*. Il exposa parfois à la Royal Academy et à la British Institution.
Ventes Publiques : Londres, 23 nov 1979 : *Troupeau dans un paysage boisé*, h/t (90,7x121,3) : **GBP 850**.

SCROSATI Luigi
Né le 21 juin 1815 à Milan. Mort le 3 décembre 1869 à Milan. XIX[e] siècle. Italien.
Peintre de décorations et de fleurs.
La Brera de Milan et le Musée de Turin conservent des peintures de cet artiste.
Ventes Publiques : Milan, 16 mars 1972 : *Le Poulailler* : **ITL 1 100 000** – Milan, 12 juin 1973 : *Vase de fleurs* : **ITL 1 400 000** – Milan, 13 oct. 1987 : *Fleurs* 1862, aquar. (52x35,5) : **ITL 5 000 000** – Milan, 6 déc. 1989 : *Nature morte*, h/cart. (15x24) : **ITL 1 100 000** – Milan, 29 mars 1995 : *Fleurs*, h/t (40x30) : **ITL 12 650 000** – Milan, 14 juin 1995 : *Intérieur d'église* 1856, aquar./pap. (48x36) : **ITL 2 760 000** – Milan, 23 oct. 1996 : *Lys rouges*, h/t (74x59) : **ITL 6 990 000**.

SCROSATO Cristoforo
XV[e] siècle. Actif à Brescia en 1432. Italien.
Peintre et enlumineur.
Il travailla à la cathédrale de Milan.

SCROTS Willem ou Guillaume ou Scroets
XVI[e] siècle. Travaillant vers 1537. Hollandais.
Peintre de portraits.
Peintre de la cour de Marie de Hongrie en 1537. Il peignit les portraits de l'impératrice Élisabeth, mère de sa protectrice, et de Charles Quint, mais ces ouvrages sont aujourd'hui disparus.

SCROUDOMOFF Gabriel. Voir SCORODOUMOV Gavrila Ivanovitch

SCRUERS Xavier. Voir SCHRUERS

SCRUGGS Margaret Ann
Née le 18 février 1892 à Dallas. XX[e] siècle. Américaine.
Graveur, illustrateur.
Elle fut membre de la Fédération américaine des arts et de la Ligue américaine des Artistes professeurs.

SCRYMGEOUR J.
XVII[e] siècle. Actif à Londres dans la première moitié du XVII[e] siècle. Britannique.
Peintre d'histoire et portraitiste.
Il exposa à Londres de 1832 à 1836.

SCUDANIGLIO Annibale
XVI[e]-XVII[e] siècles. Actif à Trapani de 1581 à 1615. Italien.
Sculpteur.
Le Musée de Trapani conserve de lui un lutrin de bronze.

SCUDDER Alice Raymond
Née à La Nouvelle-Orléans (Louisiane). XX[e] siècle. Américaine.
Peintre, graveur.
Elle fut élève de l'école d'art de Newcomb, de Chase et de Francis Luis Mora. Elle fut membre de la Fédération américaine des arts.

SCUDDER Janet ou Netta Deweze Frazee
Née le 27 octobre 1875 à Terre-Haute (Indiana). Morte en 1940. XX[e] siècle. Américaine.
Sculpteur de compositions mythologiques, sujets allégoriques, compositions animées, figures, animaux, médailleur.
Elle fut élève de Lorado Taft à Chicago, de Frederick W. Macmonnies à Paris. Elle fut membre de la Fédération américaine des arts. Elle obtint de nombreuses récompenses dont une mention honorable au Salon des Artistes Français à Paris en 1911. Elle fut décorée de la Légion d'honneur en 1925.
Elle sculpta de nombreux sujets de fontaines, des médaillons.
Musées : Chicago (Mus. d'art) : *Lutte d'Amours* – New York (Metrop. Mus.) : *Fontaine aux grenouilles* – Paris (Mus. d'Art Mod.) : *Enfant et Poisson.*
Ventes Publiques : New York, 29 sep. 1977 : *Jeune fille avec un arc*, bronze patiné (H. 68) : **USD 1 200** – New York, 21 oct. 1983 : *La Fontaine grenouille*, bronze patine vert foncé (H. 31,1) : **USD 4 500** – New York, 6 déc. 1985 : *Young Pan*, bronze, patine brune (H. 35,5) : **USD 5 000** – New York, 30 mai 1986 : *Shell fountain* vers 1918, bronze patine brune (H. 40,6) : **USD 5 500** – New York, 29 mai 1987 : *Little Lady of the Sea*, bronze (H. 82,2) : **USD 60 000** – New York, 28 sep. 1989 : *L'enfant aux grenouilles*, fontaine de bronze (H. 31,8) : **USD 8 250** – New York, 26 sep. 1990 : *L'enfant aux grenouilles*, fontaine de bronze à patine brune (H. 31,1) : **USD 14 300** – New York, 27 sep. 1990 : *Victoire*, allégorie de bronze en équilibre sur une boule de marbre (H. 80) : **USD 3 850** – New York, 26 sep. 1991 : *L'enfant aux grenouilles*, fontaine de pb (H. 31,8) : **USD 5 060** – New York, 6 déc. 1991 : *L'enfant aux grenouilles*, bronze (H. 31,8) : **USD 13 200** – New York, 21 sep. 1994 : *Le jeune Pan*, bronze (H. 36,8) : **USD 9 775** – New York, 25 mai 1995 : *L'enfant aux grenouilles (fontaine)*, bronze (H. 96,5) : **USD 46 000** – New York, 23 avr. 1997 : *Tortue*, bronze patine brun vert, groupe, fontaine (H. 43,2) : **USD 14 950**.

SCULLY Sean
Né le 30 juin 1945 ou 1946 à Dublin (Irlande). XX[e] siècle. Actif depuis 1975 et depuis 1983 naturalisé aux États-Unis. Britannique.
Peintre, aquarelliste. Abstrait.
En 1949, sa famille s'installe à Londres. Apprenti typographe. Il suit les cours du soir de la Central School of Art de Londres, de 1962 à 1965, est élève du Croydon College of Art de 1965 à 1968 puis, de 1968 à 1972, poursuit ses études à l'université de Newcastle, où il devient maître-assistant. En 1969, il séjourne au Maroc. De 1973 à 1975, il enseigne à la Chelsea School of Art et au Goldsmith's College de Londres, puis, de 1977 à 1983, à l'université de Princeton. En 1987, il voyage au Mexique. Depuis 1975, il vit et travaille à New York, séjournant régulièrement à Londres et Barcelone, où il a des ateliers.
Il participe à des expositions collectives : 1973 *Peinture anglaise aujourd'hui* au musée d'Art moderne de la ville de Paris ; 1986 Museum of Art de Brooklyn de New York et Corcoran Gallery of Art de Washington ; 1988 Pratt Institute de New York ; 1989 Museum d'Albuberque, National Gallery of Art de Washington ; 1991 Victoria and Albert Museum de Londres.
Il montre ses œuvres dans de très nombreuses expositions personnelles : de 1973 à 1987 régulièrement à la Rowan Gallery de Londres ; 1975 Tortue Gallery de Santa Monica (Californie) ; 1981 Museum für (Sub)Kultur de Berlin ; depuis 1983 régulièrement à la David McKee Gallery de New York ; 1985 Carnegie Institute de Pittsburgh puis Museum of Fine Arts de Boston ; 1987 Art Institute de Chicago ; 1989 Whitechapel Art Gallery de Londres, puis Städtische Galerie im Lenbachhaus à Munich et Palacio de Velazquez del Retiro de Madrid ; 1993 Modern Art Museum de Fort Worth ; 1995 palais des beaux-arts de Bruxelles, exposition itinérante organisée par le Hirshhorn Museum and Sculpture Garden de Washington, Kunsthalle de Bielefeld ; 1996 Galerie d'Art moderne – Villa delle Rose de Bologne et Galeries nationales du Jeu de Paume à Paris ; 1997 City Art Gallery de Manchester, galerie Lelong à Paris.
Il reçut de nombreux prix : 1970 prix de la Fondation Peter Stuyvesant ; 1971 prix de l'exposition *Northern Young Contemporaries* de la Whitworth Art Gallery de Manchester ; 1972 bourse John Knox qui lui permet de séjourner à l'université de Harvard ; 1975 bourse Harkness ; 1983 bourse de la fondation Guggenheim ; 1984 National Endowment for the Arts bourse du gouvernement américain.

Dès ses débuts, il renonce à la figuration, profondément influencé par les expressionnistes abstraits américains, en particulier Rothko, mais aussi par Mondrian – dont il retient les principes de base du néo-plasticisme : la grille, ligne ou bande, et le traitement de la couleur –, et Paul Klee et sa composition en échiquier des années trente. Dans les années soixante-dix, il se rattache aux recherches optiques, notamment de Bridget Riley, créant l'illusion de structures en relief, produisant au sein d'un travail en aplat une sensation de mouvement par superposition. Ses combinaisons de bandes colorées et de lignes – pouvant non sans humour rappeler des tissus écossais – rendent sensible par leur agencement la perception spatiale relative des couleurs (les jaunes ou orangés paraissant plus proches de notre œil que les verts, bleus ou violets). Il évolue en 1975 et rejette alors le principe de la grille, pour une œuvre architecturée par la répétition de bandes, horizontales ou verticales : « J'ai purgé mon travail de tout ce que je pouvais, y compris la couleur – et je me considère comme un coloriste. La seule chose que je ne pouvais supporter d'abandonner était cet élément structurant fondamental : la bande, ligne, rayure, peu importe. Cette structure visuelle qui m'est très chère » (Scully). Son travail se rapproche alors du Minimal Art, il exploite la notion de sérialité au sein de l'œuvre même, par la répétition de bandes (formes géométriques primaires), l'anonymat de la facture (bandes tracées avec du scotch) et l'utilisation de couleurs neutres – si il en est –, le noir et le blanc. Une nouvelle rupture voit le jour lorsque Scully en 1982 assemble des pièces de bois peintes de formats divers pour constituer une toile et laisse visible la fragmentation initiale. Apparaissent des effets de relief, de superposition, de décrochement ou débordement du cadre qui échappe au rectangle conventionnel, mais aussi une variation plus grande de couleurs – chaque unité mise en jeu possédant son rythme coloré –, une tension née de la conjugaison de blocs de bandes de couleur, de taille, d'orientation (vertical, horizontal) différentes, sur un même plan. Le rythme est rompu, la tableau naît dans le tableau, affirme son autonomie tout en se troublant de la proximité de motifs similaires, évoque d'autres « espaces ». Le proche et le lointain se fondent perturbant le regard. Dans les années quatre-vingt-dix, il travaille sur la figure de l'échiquier et aborde le volume avec les *Floating Paintings*, parallélépipède métallique fixé au mur (trois côtés apparents), disposé généralement en triptyque, recouvert de bandes peintes à l'huile et en continu de telle manière que les surfaces identiques se succèdent sans interruption.
Quelle que soit la structure retenue qui fondamentalement ne varie guère, Scully porte un soin particulier au traitement de la couleur. Il superpose couche après couche des couleurs différentes qui se révèlent par transparence – d'un bleu sourd le orange de la couche inférieure, qui révèle le rouge d'en-dessous –, et obtient ainsi des tons uniques, d'une grande profondeur. Chaque bande traitée individuellement subit des variations diverses, marques spécifiques de brosse, débordements, celle-ci n'est jamais identique aux bandes de la même gamme de couleur et possède son autonomie, « sa propre force, sa personnalité et son caractère » (Scully), indépendamment des autres éléments. Par ce procédé, Scully affirme le refus d'une peinture mécanique qui en oublie l'artisan, révèle la peinture en devenir. Les couleurs richement étalées possèdent, de cette superposition de teintes, un « volume » – la surface perd de sa planéité –, mais aussi une intensité, une vibration. Non pas seulement matières, elles renvoient à la sensibilité d'un instant, la perception d'une lumière, l'évocation d'un lieu, d'une œuvre littéraire (Nabokov, Beckett, Conrad...), d'une personne, ce que les titres révèlent – ainsi la série débutée en 1979 des *Catherine Paintings* composée d'une toile exemplaire dédiée à sa femme, le peintre Catherine Lee, et choisie chaque année avec elle au sein de la production du moment. D'une grande sensualité, ses œuvres échappent à la froideur, à la perfection d'une certaine abstraction, elles mettent en scène une émotion, qui naît de la différence au cœur de la répétition, que Scully désire « sexuelle » : « Je crois que mes tableaux sont très sexuels de la façon dont ils sont peints. Ils ont ces surfaces et on peut les toucher. Ils sont sexys et excitants en ce sens ». ■ Laurence Lehoux

BIBLIOGR. : Catalogue de l'exposition : *Peinture anglaise aujourd'hui*, musée d'Art moderne de la ville, Paris, 1973 – Catalogue de l'exposition : *Scully*, Art Institute, Chicago, 1987 – Catalogue de l'exposition : *Scully*, Whitechapel Art Gallery, Londres, 1989 – Maurice Poirier : *Sean Scully*, Hudson Hills Press, New York, 1990 – Régis Durand : *Sean Scully : une abstraction ancrée dans le monde*, Art Press, n° 155, Paris, fév. 1995 – Catalogue de l'exposition : *Scully : The Catherine Paintings*, Modern Art Museum, Fort Worth, 1993 – Catalogue de l'exposition : *Scully - Twenty Years, 1976-1995*, High Museum of Art, Atlanta, Thames&Hudson, Londres, 1995 – Danilo Eccher : catalogue de l'exposition *Scully*, Galerie d'Art moderne, Villa delle Rose, Bologne, Charta, Milan, 1996 – Catalogue de l'exposition : *Scully*, Galeries nationales du Jeu de Paume, Paris, 1996 – Jean Frémon : *Scully*, coll. *Repères*, Cahier d'art contemporain n° 91, Daniel Lelong éditeur, Paris, 1997.

MUSÉES : BELFAST (Ulster Mus.) – BERLIN (Mus. für Sub Kultur) – BIELEFELD (Kunsthalle) – BOSTON (Mus. of Fine Arts) – BUFFALO (Albright-Knox Art Gal.) – CAMBRIDGE (Fitzwilliam Mus.) – CANBERRA (Australian Nat. Gal.) – CHICAGO (Art Inst.) – CLEVELAND (Mus. of Art) – DALLAS (Mus. of Art) – DENVER (Art Mus.) – ESSEN (Mus. Folkwang) – FORT WORTH (Mod. Art Mus.) – HUMLEBAEK (Louisiana Mus.) – LONDRES (Tate Gal.) – LONDRES (Victoria and Albert Mus.) – MADRID (Mus. nacional Reina Sofia) – MANCHESTER (City Art Gal.) – MELBOURNE (Nat. Gal. of Victoria) – MEXICO (Centro cultural de Arte Contemp.) – MINNEAPOLIS (Walker Art Center) – MINNEAPOLIS – MUNICH (Städtische Gal. im Lenbachhaus) – *Stone Light* 1992 – NAGOYA (City Art Mus.) – NEW YORK (Mus. of Mod. Art) – NEW YORK (Brooklyn Mus.) – PITTSBURGH (Carnegie Mus. of Art) – SYDNEY (Inst. of Contemp. Art) – SYDNEY (Power Inst. of Fine Art) : *Tirage Orange* 1971-1972 – WASHINGTON D. C. (Hirshhorn Mus. and Sculpture Garden, Smithsonian Inst.).

VENTES PUBLIQUES : NEW YORK, 9 mai 1984 : *Fort N° 2* 1980, h/t, montée sur deux pan. joints (213,5x213,5) : USD 8 000 – LONDRES, 6 déc. 1985 : *Sans titre N° 5* 1979, h./acryl./t. (122x122) : GBP 3 500 – LONDRES, 26 juin 1986 : *Sans titre N° 4* 1979, h/t (122x122) : GBP 3 000 – LONDRES, 23 fév. 1989 : *Carré n° 6* 1974, acryl./pap. (66x66) : GBP 1 320 – LONDRES, 6 avr. 1989 : *Etudes en quatre diagonales*, acryl. et collage/pap. (68,5x51) : GBP 1 760 – NEW YORK, 4 mai 1989 : *Petite peinture brune 2* 1978, acryl./t (38,4x38,4) : USD 22 000 – LONDRES, 22 fév. 1990 : *Noir x 5* 1975, h. et galon/pap. (48x77) : GBP 11 000 – NEW YORK, 8 mai 1990 : *Sans titre* 1985, h/trois pan. (183x284,5) : USD 341 000 – NEW YORK, 9 mai 1990 : *Deux* 1986, h., apprêt et colle/tissu (122x142,3) : USD 115 500 – NEW YORK, 2 mai 1991 : *Étoile* 1982, h/cart. (67,3x39) : USD 55 000 – NEW YORK, 3 oct. 1991 : *Zembra* 1985, h/t (76x76) : USD 41 800 – NEW YORK, 12 nov. 1991 : *Manus II* 1983, h/t (152,4x131,5) : USD 176 000 – NEW YORK, 7 mai 1992 : *Pour Charles Choset* 1988, h/t (190,5x229,9) : USD 93 500 – PARIS, 15 juin 1992 : *Sans titre* 1971, gche (44x62) : FRF 14 000 – NEW YORK, 17 nov. 1992 : *Maintenant* 1987, h/t (243,8x274,3) : USD 99 000 – NEW YORK, 18 nov. 1992 : *Le côté sombre* 1986, trois pan. réunis (283,5x236,4x18,6) : USD 93 500 – NEW YORK, 4 mai 1993 : *Boulier* 1988, h/tissu, assemblage de deux peint. (165,7x200,7) : USD 107 000 – NEW YORK, 3 mai 1994 : *Quelques questions* 1984, h/t (260,3x325) : USD 79 500 – PARIS, 4 mai 1994 : *Sans titre* 1984, techn. mixte/pap. (56x76) : FRF 39 000 – NEW YORK, 15 nov. 1995 : *Rayures noires* 1984, h/t (213,4x213,4) : USD 57 500 – LONDRES, 30 nov. 1995 : *Deux en un* 1985, h/t (228,6x274,3) : GBP 51 000 – NEW YORK, 5 mai 1996 : *Panneau* 1986, bois gravé en coul. (101,5x75) : USD 4 312 – LONDRES, 23 oct. 1996 : *Sans titre 1* 1979, h./acryl./t. (106,7x106,7) : GBP 24 150 – LONDRES, 6 déc. 1996 : *Suite diagonale n° 6* 1973, acryl., ruban adhésif et cr./pap. (56,8x75,8) : GBP 1 495 – NEW YORK, 19 nov. 1996 : *Sans titre* 1975, aquar. et ruban adhésif/pap. (57,8x78,8) : USD 4 600 – NEW YORK, 21 nov. 1996 : *Miroir* 1990 h/t, quatre toiles attachées (244,5x182,8x14,3) : USD 123 500 – NEW YORK, 19 nov. 1996 : *Obscurité et chaleur* 1988, h/t (203,2x274,3) : USD 101 500 – NEW YORK, 20 nov. 1996 : *Sans titre* 1989, past./pap. (76,2x97,2) : USD 27 600 – NEW YORK, 7 mai 1997 : *Black Ridge* 1984 (213,4x213,4) : USD 70 700 – LONDRES, 26 juin 1997 : *Le Voyageur* 1983, h/t, en trois parties (175x237x14,5) : GBP 56 500.

SCULTORI Adam ou Adamo, dit Mantovano
Né vers 1530 à Mantoue. Mort en 1585. XVIᵉ siècle. Italien.
Graveur au burin.
Fils de Giovanni-Battista Scultori.

SCULTORI Diana, dite Mantovana
Née vers 1530 à Mantoue. Morte en 1585. XVIᵉ siècle. Italienne.
Graveur au burin.
Sœur d'Adam Scultori.

VENTES PUBLIQUES : LONDRES, 5 déc. 1985 : *Christ et la femme adultère* 1575, grav./cuivre (42,4x58,5) : **GBP 1 600.**

SCULTORI Giovanni Battista ou Scultore ou Sculptor, dit Mantovano

Né en 1503 à Mantoue. Mort le 29 décembre 1575 à Mantoue. XVIᵉ siècle. Italien.
Sculpteur et graveur au burin.
Élève de Jules Romain. Il travailla à Mantoue.
VENTES PUBLIQUES : LONDRES, 18 juin 1982 : *La Résurrection* 1537, grav./cuivre : **GBP 480** – NEW YORK, 3 mai 1983 : *Bataille navale entre les Grecs et les Troyens* 1538, grav./cuivre (41x58,4) : **USD 2 500** – LONDRES, 7 mars 1985 : *David et Goliath* ; *Mars et Vénus*, grav./cuivre, une paire : **GBP 1 150.**

SCUPOLA Giovanni Maria ou Scupula

Né à Otrante. XVIᵉ siècle. Italien.
Peintre.
Il travailla vers 1500.
MUSÉES : BOLOGNE (Pina. Nat.) : *La Descente de croix – La Mise au tombeau*, deux triptyques – COLMAR : *Crucifixion et Ecce Homo* – NAPLES (Pina. Nat.) : Retable composé de seize panneaux – PARIS (Mus. du Louvre) : Triptyque.

SCURI Enrico

Né le 26 avril 1805 à Bergame. Mort le 4 mai 1884 à Bergame. XIXᵉ siècle. Italien.
Peintre de compositions religieuses, portraits.
Père de Selene, il fut élève de Diotti.
Il a fait surtout des tableaux d'histoire religieuse pour les églises italiennes.
VENTES PUBLIQUES : MILAN, 17 juin 1982 : *Diane et Endymion*, h/t (84,5x63) : **ITL 5 000 000** – MILAN, 18 oct. 1995 : *Portrait de Simone Mayr*, h/pap./t. (34,5x26,5) : **ITL 4 370 000.**

SCURI Selene, plus tard Mme Galizzi

Née le 3 juin 1845 à Bergame. XIXᵉ siècle. Italienne.
Peintre d'histoire et de genre.
Elle a exposé à Parme en 1870. Elle était fille et élève de Enrico Scuri.

SCURTI Franck

Né en 1965 à Lyon. XXᵉ siècle. Français.
Artiste, technique mixte, sculpteur, créateur d'installations.
Il vit et travaille à Paris. Il participe à des expositions collectives : 1997, *Coïncidences, Coïncidences*, Fondation Cartier, Paris ; 1997, *Transit – 60 artistes nés après 60 – Œuvres du Fonds national d'Art contemporain*, École des Beaux-Arts, Paris. Il montre son travail dans des expositions personnelles : 1993, Galeries contemporaines, Centre Georges Pompidou, Paris ; 1996, Centre d'Art, Espace Jules Verne, Brétigny-sur-Orge ; 1997 Centre de Création Contemporain (CCC) de Tours, galerie Anne de Villepoix à Paris.
Il présente, dans des photographies, maquettes, sculptures-installations, des objets qui font référence à des expériences psychiques, telles des tranches de passé vécues ou inventées. L'installation *Smoke* (1995) évoque l'univers des drogues douces, le spectateur parcourant un environnement suggérant certaines sensations de flottement et de déformation.
BIBLIOGR. : *Franck Scurti*, catalogue d'exposition, Centre d'art de l'Espace Jules Verne, Brétigny-sur-Orge, 1996.
MUSÉES : MARSEILLE (FRAC Alpes-Côtes d'Azur) : *Le Calendrier* 1992 – PARIS (FNAC) : *Smoke* 1995, rés., plâtre, acier, mousse.

SCUT Cornelis. Voir SCHUT

SCUTARINI Pietro

XVIIᵉ siècle. Actif à Venise en 1646. Italien.
Mosaïste.
Il travailla pour l'église Saint-Marc de Venise.

SCUTARIO Filippo di maestro Giovanni

XIIIᵉ siècle. Actif à Venise vers 1230. Italien.
Peintre.

SCUTELLARI

XVIIIᵉ siècle. Actif à Bologne. Italien.
Sculpteur.

SCUTELLARI Andrea ou Scutalario ou Scutelari, dit Andrea da Viadana

Né en 1560 à Viadana. XVIᵉ siècle. Italien.
Peintre.
Neveu de Francesco Scutellari et élève de Bernardo Campi. Il travailla pour des églises de Crémone.

SCUTELLARI Francesco

XVIᵉ siècle. Actif à Viadana dans la première moitié du XVIᵉ siècle. Italien.
Peintre.
Il peignit pour les églises de Viadana.

SCUTENAIRE Léon

Mort en juillet 1965 à Bruxelles. XXᵉ siècle. Belge.
Peintre.

SCUTIFIER Marcus

XVIᵉ siècle. Éc. flamande.
Enlumineur.
On lui doit les initiales et ornements du superbe Missel, portant les armes de Croy, conservé à la Bibliothèque de Cambrai et que Durieux cite ainsi : « Le plus beau de nos manuscrits de la Renaissance et parfaitement conservé... »

SCWARTZ Michel

Né à Seloncourt (Doubs). XXᵉ siècle. Français.
Peintre de paysages.
Il participe à des expositions collectives notamment en 1973 au Salon de Peinture franc-comtoise de Lons-le-Saulnier.

SCWARZINGER

XXᵉ siècle. Italien.
Peintre.
Il a montré ses œuvres dans une exposition personnelle en 1988 à la Fabjbasaglia Galleria de Bologne.

SCYLAX. Voir SKYLAX

SCYLLIS. Voir SKYLLIS

SCYMNOS. Voir SKYMNOS

SCYTHES. Voir SKYTHES

SCZ. Pour les patronymes commençant par ces lettres, voir SZCZ

SDRUSCIA Achille

Mort en 1994. XXᵉ siècle. Italien.
Peintre de paysages.
VENTES PUBLIQUES : ROME, 15 nov. 1988 : *Périphérie avec un gazomètre* 1952, h/pan. (30x40) : **ITL 1 400 000** ; *Les marionettes au repos* 1942, h/rés. synth. (62x97) : **ITL 2 400 000** – ROME, 17 avr. 1989 : *Le cours Victor Emmanuel*, h/t (50x70) : **ITL 2 200 000** – ROME, 28 nov. 1989 : *La Piazza Navona* ; *Le Campo dei fiori*, h/t, une paire (chaque 50x60) : **ITL 2 200 000** – ROME, 10 avr. 1990 : *Vue de Rome*, h/t (40x50) : **ITL 1 100 000** – ROME, 30 oct. 1990 : *Intérieur de bar*, h/t (55x71) : **ITL 1 400 000** – ROME, 19 avr. 1994 : *Vue du Campo dei Fiori*, h/t (70x100) : **ITL 2 760 000** – ROME, 13 juin 1995 : *Marionnettes* 1949, h/rés. synth. (61x95) : **ITL 1 380 000.**

SEABORNE William

Né en 1849. Mort le 11 mars 1917 à New York. XIXᵉ-XXᵉ siècles. Américain.
Sculpteur.

SEABROOKE Elliott

Né le 31 mai 1886 à Upton Park. Mort le 6 mars 1950 à Nice. XXᵉ siècle. Britannique.
Peintre de paysages, natures mortes, dessinateur.
Il fit ses études à la Slade School de Londres de 1906 à 1911. Il travailla à Eppin Forest et Lake District puis fit plus tard plusieurs voyages en Hollande, France et Italie. Il servit dans la croix-rouge anglaise de 1914 à 1918 et comme artiste officiel de guerre sur le front italien.
Il exposa au New English Art Club de 1909 à 1920 et au London Group dès 1919, dont il fut membre à partir de l'année suivante et président de 1943 à 1948, puis vice-président de 1949 à 1950. Il montra ses œuvres dans une exposition personnelle pour la première fois en 1912 à la Carfax Gallery à Londres.
Il fut influencé par l'œuvre de Cézanne. Il emprunta la technique pointilliste de Seurat dans ses œuvres de maturité.
MUSÉES : DUBLIN – LONDRES (Tate Gal.) : *Le Vieux Bateau dans le bassin de Heybridge* 1947 – *Le Soir à Zandvoort* 1949.
VENTES PUBLIQUES : LONDRES, 29 juil. 1988 : *Paysage de Hollande* 1939, h/t (60x44,5) : **GBP 440** – AMSTERDAM, 12 déc. 1990 : *Un village méditerranéen* 1929, h/t (41x55,5) : **NLG 3 680** – LONDRES, 18 déc. 1991 : *Paysage côtier en France*, cr. et aquar. (30,5x48) : **GBP 440.**

SEABY Alan William ou Allen

Né en 1867. Mort en 1953. XIXᵉ-XXᵉ siècles. Britannique.
Peintre d'animaux, peintre à la gouache, aquarelliste, graveur.

Il travailla à Reading, pratiquant la peinture et la gravure sur bois. Ses œuvres ont été présentées en 1925 et 1945 par la Royal Scottish Academy.

A W SEABY

VENTES PUBLIQUES : LONDRES, 16 mars 1993 : *Une orfraie et sa proie*, aquar. et gche/tissu (52,3x73,7) : **GBP 4 025** – PERTH, 31 août 1993 : *Grouse*, aquar. et gche/tissu (47,5x65) : **GBP 1 092** – LONDRES, 15 mars 1994 : *Mésanges huppées*, aq. et gche (24,7x18,4) : **GBP 2 300**.

SEAFORTH Charles Henry
Né en 1801. Mort après 1853. XIX^e siècle. Britannique.
Peintre de marines.
Actif tout d'abord à Londres, il se fixa à Naples en 1852.
VENTES PUBLIQUES : PARIS, 9 déc. 1949 : *Barques et navire en vue d'une côte* : **FRF 15 000** ; *Vue d'un port* ; *La baie de Naples*, deux pendants : **FRF 4 100** – LONDRES, 26 mars 1976 : *La bataille de Trafalgar 1849*, h/t (177,7x266,6) : **GBP 6 000** – TORQUAY, 13 juin 1978 : *Loading calvry on a troopship*, h/t (122x208,5) : **GBP 6 000** – LONDRES, 3 oct. 1984 : *Le « Victoria » au large de la côte méditerranéenne*, h/t (49,5x75) : **GBP 2 400** – LONDRES, 20 avr. 1990 : *Un trois-mâts hollandais et d'autres embarcations pris dans la tempête au large des côtes*, h/t (121,5x183) : **GBP 11 000** – LONDRES, 22 nov. 1991 : *Navire marchand au large de la côte indienne à l'aube 1867*, h/t (50,2x74,8) : **GBP 3 520** – LONDRES, 8 avr. 1992 : *La chaloupe du bateau amiral retournant à terre*, h/t (75x105) : **GBP 9 350** – LONDRES, 3 mai 1995 : *Deux-mâts entrant dans un port 1861*, h/t (40,5x76,5) : **GBP 20 700**.

SEAGER Sarah
XX^e siècle. Américaine.
Artiste.
Elle a participé en 1994 à l'exposition : *Pure Beauty* à l'American Center à Paris.
Elle a érigé au rang d'objet d'art les lettres abandonnées par l'ancien propriétaire de son domicile, qu'elle présente dans les expositions accompagnées de ses requêtes auprès des Archives of American Art pour que cette correspondance soit reconnue.
BIBLIOGR. : Pascaline Cuvelier : *Texte*, Beaux-Arts, n° 126, Paris, sept. 1994.

SEAGHAN MAC CATHMHAOIL. Voir CAMPBELL John Patrick

SEAGO Edward Brian
Né le 31 mars 1910. Mort en 1974. XX^e siècle. Britannique.
Peintre de paysages, marines, fleurs, aquarelliste. Post-impressionniste.
Il fut membre de la Royal Society of British Artists à partir de 1946, et de la Royal Society in watercolours à partir de 1959.
Il a exposé à Londres, Glasgow, New York, Toronto, Montréal, Los Angeles, Oslo, Bruxelles. Il montre sa première exposition personnelle à Londres en 1944, et deux ans après présente des peintures rapportées de la guerre d'Italie, en 1957 toujours à Londres au Saint James Palace présente les toiles réalisées pendant le tour du monde du duc d'Edimbourg.
Essentiellement paysagiste, il reste fidèle à l'atmosphère impressionniste, saisissant par touches rapides les miroitements de la lumière et faisant parfois baigner l'ensemble dans un flou à la Turner. Il aime traduire les paysages anglais en particulier ceux de Norfolk mais a aussi beaucoup peint à l'étranger. Il a également peint des fleurs.

Edward Seago

VENTES PUBLIQUES : LONDRES, 20 mai 1970 : *Vue de Venise* : **GBP 1 500** – LONDRES, 17 fév. 1971 : *Le bassin du jardin des Tuileries* : **GBP 1 300** – LONDRES, 11 mai 1973 : *Juin dans le Norfolk* : **GNS 1 400** – ÉCOSSE, 30 août 1974 : *Scène de bord de mer* : **GBP 2 800** – LONDRES, 5 mars 1976 : *Yachts dans le port de Ramsgate*, h/cart. (35,5x51) : **GBP 2 600** – LONDRES, 12 nov. 1976 : *Le Pont Alexandre III, Paris*, aquar. (27x38) : **GBP 650** – LONDRES, 4 mars 1977 : *Flooded Marsh*, aquar. (35,5x54,5) : **GBP 1 100** – LONDRES, 16 nov. 1977 : *La Lieutenance à Honfleur*, h/cart. (49,5x75) : **GBP 4 500** – LONDRES, 19 oct 1979 : *Village sur les hauteurs de l'Atlas, Maroc*, aquar. (33,5x51,5) : **GBP 2 200** – LONDRES, 19 oct 1979 : *Yachts on the river Ant*, h/cart. (40,5x61) : **GBP 11 000** – LONDRES, 6 nov. 1981 : *Village en bord de rivière*

près de Norfolk, h/cart. (29,5x40,5) : **GBP 3 500** – LONDRES, 3 nov. 1982 : *Un vieux fort sur la côte italienne*, aquar. et cr. (25x37,5) : **GBP 1 200** – LONDRES, 4 nov. 1983 : *L'Hôtel de Ville, Honfleur*, aquar. (37x52) : **GBP 1 600** – LONDRES, 10 juin 1983 : *Pin Mill*, h/cart. (66x91,5) : **GBP 15 000** – LONDRES, 15 mars 1985 : *barques de pêche, Chioggia*, aquar./tarit de cr. (27x37) : **GBP 2 800** – LONDRES, 12 juin 1986 : *The Butt and Oyster*, h/cart. (54,5x90) : **GBP 15 500** – LONDRES, 9 juin 1988 : *Modèles réduits de bateaux sur le bassin des Tuileries à Paris*, h/cart. (44,6x60) : **GBP 8 800** – *Piccadilly à Londres en juin 1953*, h/t (45x60) : **GBP 17 600** – LONDRES, 29 juil. 1988 : *Vue de Whitby*, aquar. (49,5x34,5) : **GBP 1 265** – LONDRES, 2 mars 1989 : *Dans la vase à Pin Mill*, h/cart. (27,8x40,3) : **GBP 11 000** – LONDRES, 8 juin 1989 : *Bâteaux de pêche dans le port de Ponza*, h/pan. (50,8x76,1) : **GBP 25 300** – LONDRES, 8 mars 1990 : *Yachts dans le port de Dieppe*, h/cart. (49,4x75) : **GBP 39 600** – LONDRES, 7 juin 1990 : *Après-midi ensoleillé à Honfleur*, h/cart. (26,8x35,6) : **GBP 19 250** – LONDRES, 8 nov. 1990 : *Porto Cervo en Sardaigne 1969*, h/cart. (34,5x49) : **GBP 13 750** – LONDRES, 25 jan. 1991 : *Brise d'été*, h/t (44,5x59,5) : **GBP 9 350** – LONDRES, 7 mars 1991 : *Péniches de la Tamise à marée basse à Pin Mill*, h/cart. (40,5x61) : **GBP 19 800** – LONDRES, 6 juin 1991 : *Les sampans à Tai Po*, h/cart. (49,5x75) : **GBP 19 800** – NEW YORK, 17 oct. 1991 : *Une grange dans le Norfolk*, h/cart. (50,8x76,2) : **USD 13 200** – LONDRES, 18 déc. 1991 : *Drumlanrig en Écosse*, encre et aquar. (28x38) : **GBP 1 760** – LONDRES, 6 mars 1992 : *Fleurs dans un vase de verre*, h/cart. (59,5x44,5) : **GBP 6 050** ; *Les noisetiers aux Champs-Elysées*, h/t (66x91,5) : **GBP 22 000** – LONDRES, 6 nov. 1992 : *Le moulin de Marshland*, h/t (50,7x61) : **GBP 11 000** – LONDRES, 12 mars 1992 : *L'éclaircie à Brightlingsea*, h/t (51x75) : **GBP 16 675** – NEW YORK, 3 juin 1994 : *Diana Pelly montant Belinda accompagnée de son chien Taffy 1930*, h/t (63,5x76,2) : **USD 34 500** – NEW YORK, 18-19 juil. 1996 : *Pêcheurs de harengs quittant Yarmouth*, h/cart (30,8x40,6) : **USD 4 025**.

SEAH Kim Joo
Né en 1939. XX^e siècle. Singapourien.
Peintre de compositions animées, figures.
Il est surtout connu pour ses créations de batik illustrant des scènes de la vie contemporaine. Une de ses peintures murales décorait le Pavillon de Singapour à l'Exposition Internationale de 1970. Dans les années soixante, il remporta en Malaisie de nombreux prix pour ses peintures de batik.
VENTES PUBLIQUES : SINGAPOUR, 5 oct. 1996 : *Beautés indonésiennes*, batik sur coton, une paire (chaque 85x32) : **SGD 3 680**.

SÉAILLES Andrée
Née en 1891 à Paris. Morte le 19 septembre 1983. XX^e siècle. Française.
Peintre de figures, paysages, fleurs, peintre de compositions murales. Tendance néo-impressionniste.
Fille de l'écrivain Gabriel Séailles et de la femme peintre Octavie « Charles Paul » Séailles, elle fut élève de Paul Baudoin.
Elle participa à Paris aux Salons de la Société Nationale des Beaux-Arts et des Indépendants.
Ses peintures à l'huile sur papier, de petits formats, par ses touches rapides peuvent se rattacher à l'école pointilliste et plus lointainement aux paysages de Barbizon.

A Séailles

SÉAILLES Octavie, dite Charles-Paul
Née en 1855 à Douai (Nord). Morte en 1944 à Barbizon (Seine-et-Marne). XIX^e-XX^e siècles. Française.
Peintre de figures, nus, portraits, paysages.
Femme du philosophe Gabriel Séailles, elle signait « Charles-Paul » Séailles, en hommage filial à son père. Elle fut élève de Paul Parrot, amie et élève d'Eugène Carrière, dont elle reçut les conseils, ainsi que ceux de Jean-Jacques Henner.
Elle figura, à Paris, au Salon d'Automne, dont elle devint sociétaire en 1905, et au Salon des Indépendants. Plusieurs de ses œuvres ont été exposées à la galerie Weil à Paris en 1974.
Ses paysages peuvent la faire rattacher à l'École de Barbizon.

SEALE Barney
Né le 16 mars 1896 à Londres. Mort le 22 juillet 1957. XX^e siècle. Britannique.
Sculpteur de sujets militaires, figures, peintre.
Il fut élève de Frith et de Henry Massey. Il vécut et travailla à Londres. Ses œuvres ont été présentées en 1936, 1937 et 1938,

par la Royal Scottish Academy, de 1937 à 1941 par la Royal Academy of Arts.
On cite un autoportrait, un *Judas*, un portrait de *Augustus E. John Ra* en bronze.
Ventes Publiques : Londres, 12 nov. 1986 : *Christopher Richard Wynne Nevinson* 1930, bronze (H. 56) : **GBP 650**.

SEALEY Alfred
Né dans les États-Unis. Mort vers 1862 au Canada. xix^e siècle. Américain.
Graveur au burin.
Il grava surtout des billets de banque et travailla à Philadelphie.

SEALEY Doug ou Sealy
xx^e siècle. Australien.
Peintre de paysages.
Ventes Publiques : Rosebery (Australie), 7 sep. 1976 : *Sofala Valley* 1974, h/cart. (59,5x75) : **AUD 450** – Sydney, 3 juil. 1989 : *La grande vallée à Sofala*, h/cart. (60x76) : **AUD 850**.

SEALY Allen Culpepper
Né en 1850. Mort en 1927. xix^e-xx^e siècles. Britannique.
Peintre.
Il a représenté de scènes de courses hippiques.
Ventes Publiques : Londres, 11 juin 1986 : *Jest with jockey up ; Hulcot with jockey up* 1899, h/t, une paire (51x61) : **GBP 12 000** – New York, 5 juin 1992 : *Le rendez-vous* 1892, h/t (52,1x67,3) : **USD 16 500** – New York, 4 juin 1993 : *Pur-sang monté par un jockey* 1905, h/t (53,3x64,8) : **USD 8 338** – Londres, 3 juin 1994 : *Norman III, vainqueur en 1908 du prix Guineas à Newmarket* 1908, h/t (50,8x63,5) : **GBP 2 530** – Londres, 12 nov. 1997 : *Hulcot, poulain bai de Mr Leopold de Rothschild, monté par un jockey à Newmarket ; Jest, pouliche baie de Mr Leopold de Rothschild, montée par un jockey à Newmarket* 1899, h/t, une paire (chaque 51x61) : **GBP 11 500**.

SEALY Colin
Né en 1900. Mort en 1976. xx^e siècle. Britannique.
Peintre de paysages, natures mortes.
Ses œuvres ont été présentées de 1923 à 1940 par la Royal Academy of Arts.
Ventes Publiques : Londres, 21 sep. 1989 : *Maisons de St Ives tôt le matin*, h/cart. (45,5x35,6) : **GBP 1 100**.

SEALY Doug. Voir SEALEY

SEALY J.
xix^e siècle. Actif à Londres de 1809 à 1811. Britannique.
Sculpteur.

SEAMAN Abraham, Noah et W.
xviii^e siècle. Britannique.
Peintres de portraits, miniatures.
Probablement membres d'une même famille.

SEARCY Elisabeth
Née à Memphis (Tennessee). xx^e siècle. Américaine.
Peintre de paysages, graveur.
Elle fut membre du Pen and Brush Club et de la Fédération américaine des arts.

SEARLE A. H.
xix^e siècle. Britannique.
Peintre de paysages.
Il exposa en 1888 à Suffolk Street à Londres.

SEARLE Alice T.
Née le 8 février 1869 à Troy. xix^e-xx^e siècles. Américaine.
Peintre de miniatures.
Elle commença ses études à New York, puis vint à Paris, où elle fut élève de l'académie Colarossi et de Mme Debillemont-Chardon. Elle vécut et travailla à Brooklyn. Elle fut médaille de bronze à Saint-Louis en 1904.

SEARLE Ronald
Né le 3 mars 1920 à Cambridge. xx^e siècle. Actif depuis 1961 en France. Britannique.
Peintre de compositions animées, dessinateur.
Ses œuvres ont été présentées en 1941 et 1954 par la Royal Scottish Academy. Une exposition personnelle lui a été consacrée en 1973 à la Bibliothèque nationale de Paris.
La carrière de Ronald Searle dessinateur a commencé très tôt. À quinze ans, il publie déjà des dessins dans le journal de Cambridge pour financer ses études à l'école des beaux-arts. Il collabore ensuite à *Punch*, puis part en reportage aux États-Unis pour *Life* et en Alaska. Il crée des couvertures pour les maga-

zines *Time – Punch – New Yorker*. C'est après un séjour prolongé dans les prisons japonaises pendant la guerre que Ronald Searle découvre l'humour noir et l'introduit dans son univers. Trente ans après, l'humour de Searle s'il n'est plus réellement noir, est toujours grinçant, volontiers absurde, impertinent. Le trait, libre, habile, aime à souligner certains détails, s'attarder, broder arabesques et enchevêtrements expressifs et passer rapidement, ne suggérant plus qu'à peine certains contours. En 1961, il s'établit en France produisant lithographies et livres recueils, notamment : *Médisances ; Pardon monsieur ; Ces Merveilleux Fous volants dans leur drôle de machines ; De Drôles de chats ; L'Œuf cube et le cercle vicieux ; Filles de Hambourg ; Tiens ! Il n'y a plus personne ; Entre vieilles connaissances ; Hommage à Toulouse-Lautrec.*
Bibliogr. : Catalogue de l'exposition : *Ronald Searle*, Bibliothèque nationale, Cabinet des estampes, Paris, 1973.
Musées : Brême (Kunsthalle) – Dallas (Art Mus.) – Hanovre (Wilhelm-Busch Mus.) – Londres (British Mus.) – Londres (Victoria and Albert Mus.) – Munich (Stadtmus.) – Nottingham.
Ventes Publiques : Londres, 7 juin 1985 : *The Crazy Horse, Paris* 1960, pl. et lav. (37x39,5) : **GBP 1 400**.

SEARS Charles Payne
Britannique.
Peintre de paysages.
Cité par miss Florence Levy.
Ventes Publiques : New York, 9 et 10 mars 1911 : *Dans les bois* : **USD 50**.

SEARS M. U.
Né vers 1800 à Londres. xix^e siècle. Britannique.
Graveur sur bois.
Il travailla à Londres, puis à Leipzig et à Paris.

SEARS Philip Shelton
Né le 12 novembre 1867 à Boston (Massachusetts). xix^e-xx^e siècles. Américain.
Sculpteur de bustes, monuments.
Il fut élève de Daniel C. French et de l'école des Beaux-Arts de Boston. Il fut membre de la Fédération américaine des arts.
Il est l'auteur de bustes de nombreuses personnalités américaines et de monuments commémoratifs.

SEARS Sarah, née Ckoate
Née le 5 mai 1858 à Cambridge. xix^e-xx^e siècles. Américaine.
Peintre de genre, fleurs, pastelliste, aquarelliste.
Elle fut élève de Ross Turner, Joseph de Camp, Demirs M. Bunker, Edmund, C. Tarbell et George de Forest Briesh. Elle fut membre du New York Water Colours Club et du Boston Water Colours Club. Elle vécut et travailla à Boston.
Elle obtint une médaille à Chicago en 1893, une mention honorable à Paris en 1900 lors de l'Exposition universelle, une médaille pour l'aquarelle à Buffalo en 1901, une médaille d'argent à Charleston en 1902, une médaille d'argent à Saint-Louis en 1904.

SEARS Taber
Mort en 1870 à Boston. xix^e siècle. Américain.
Peintre.
Il fit ses études à Boston, Paris, Florence et Rome. Il vécut et travailla à New York. Il a réalisé des décorations.

SEATON Christopher
Mort le 6 octobre 1768. xviii^e siècle. Actif à Londres. Britannique.
Tailleur de camées.
Élève de Chr. Reisen. Il cisela des portraits.

SEATON John Thomas
xviii^e-xix^e siècles. Travaillant à Edimbourg de 1761 à 1806. Britannique.
Portraitiste.
Élève d'Hayman. Il exposa à la Royal Academy en 1774. Le Musée d'Edimbourg conserve de lui *Portrait de sir Hugh Paterson Bort*.
Ventes Publiques : Londres, 2 avr. 1965 : *Sir Robert Chambers entouré de ses frères et sœurs* : **GNS 1 700** – Londres, 18 oct. 1972 : *Portrait d'un officier britannique* : **GBP 320**.

SEAVER Elizabeth A.
xx^e siècle. Américaine.
Sculpteur de figures.
Elle travailla de 1930 à 1940.
Ventes Publiques : New York, 26 sep. 1991 : *Adagio*, figure de bronze (H. 73) : **USD 4 290**.

SEAWELL Henry Washington
Né à San Francisco (Californie). xxᵉ siècle. Américain.
Peintre, illustrateur.
Il fut élève de Laurens et de Constant à Paris. Il fut membre de l'Association artistique américaine de Paris.

SEBA Sigfried Shalom ou **Sebba**
Né en 1897. Mort en 1975. xxᵉ siècle. Palestinien.
Peintre de compositions animées, figures.
Il vécut et travailla à Tel-Aviv.
VENTES PUBLIQUES : TEL-AVIV, 20 juin 1990 : *Jeune femme debout*, h/t (100,5x40,5) : **USD 7 260** – TEL-AVIV, 1ᵉʳ jan. 1991 : *Wagons* 1931, h/t (70,5x61) : **USD 5 720**.

SEBAG Alain
Né en 1948. xxᵉ siècle. Américain.
Peintre. Abstrait-paysagiste.
Usant de grandes zones floues et colorées, il parvient à un certain paysagisme abstrait qui peut évoquer les circonvolutions des Nuagistes.

SEBALD Johann Georg
xvIIIᵉ siècle. Actif à Würzburg au milieu du xvIIIᵉ siècle. Allemand.
Dessinateur, calligraphe.
Il exécute des dessins à la plume et des calligraphies.

SEBALD Martin
Né le 18 décembre 1807 à Augsbourg. Mort le 17 décembre 1889 à Augsbourg. xIXᵉ siècle. Allemand.
Médailleur.
Élève de l'École d'Art d'Augsbourg et de l'Académie de Munich.

SEBALDT Otto Friedrich Wilhelm
Né le 24 janvier 1873 à Nancy (Meurthe-et-Moselle). xIXᵉ-xxᵉ siècles. Actif en Allemagne. Français.
Peintre, illustrateur, écrivain d'art.
Il fut élève de R. Poetzelberger, de L. von Kalckreuth et d'O. Gussow. Il vécut et travailla à Dresde.
MUSÉES : DRESDE (Mus. mun.).

SEBALT
xvIᵉ siècle. Allemand.
Peintre.
Il travailla à Pegau en 1515.

SEBASTIAN
xvᵉ siècle. Actif à Linz. Autrichien.
Peintre.
Il exécuta une fresque représentant *Saint Christophe* dans l'église d'Obermauern en 1468.

SEBASTIAN
xvIᵉ siècle. Espagnol.
Sculpteur.
Il collabora, avec Felipe Vigarni, à l'exécution du maître-autel de la chapelle royale de Grenade en 1521.

SEBASTIAN
xIXᵉ siècle. Français.
Portraitiste.
Le Musée de Béziers conserve de lui un *Portrait de Gounod* (dessin).

SEBASTIAN Franz Anton ou **Sebastiani**. Voir **SEBASTINI**

SEBASTIAN Georg
xvIIIᵉ siècle. Actif au début du xvIIIᵉ siècle. Allemand.
Peintre.
Il a peint le tableau d'autel dans l'église de Marktheidenfeld.

SEBASTIAN José
xvIIIᵉ siècle. Actif à Villarreal au début du xvIIIᵉ siècle. Espagnol.
Sculpteur.
Il a sculpté le maître-autel dans l'église Santa Agueda la Yusana de Xerica en 1704.

SEBASTIAN de Alexos
Mort avant le 27 février 1519. xvIᵉ siècle. Actif à Séville. Espagnol.
Peintre de sujets religieux.
Connu par l'inventaire de ses biens.

SEBASTIAN de Burgos
Né en 1539. xvIᵉ siècle. Actif à Valladolid. Espagnol.
Sculpteur.

SEBASTIANI Antonio
Né en 1743. Mort en 1818. xvIIIᵉ-xIXᵉ siècles. Italien.
Peintre.
Il travailla à Parme.

SEBASTIANI Lazzaro di Jacopo. Voir **BASTIANI**

SEBASTIANI Sebastiano
Né à Camerino. Mort avant le 8 août 1626. xvIIᵉ siècle. Italien.
Sculpteur et fondeur.
Élève de Girolamo Lombardi. Il travailla pour les cathédrales de Loreto et de Ripatransone.

SEBASTIANI Thomas
xIXᵉ siècle. Français.
Peintre d'histoire.
Il exposa au Salon entre 1841 et 1846.

SEBASTIANI MANCINI Giuseppe, dit **Giuseppino**
xvIIᵉ siècle. Actif à Macerata. Italien.
Peintre.
Il exécuta des fresques pour la cathédrale de Fabriano et des tableaux d'autel pour des églises de Macerata.

SEBASTIANO
xvᵉ siècle. Travaillant en 1447. Italien.
Enlumineur.
Il fut moine de l'ordre des Franciscains.

SEBASTIANO ou **Bastiano di Niccolo di Bastiano da Montecarlo**
Mort le 10 février 1563. xvIᵉ siècle. Actif à Pescia. Italien.
Peintre.
Élève de Raffaellino del Garbo. Il travailla à Florence. Sans doute fils de Bastiano di Niccolo da Montecarlo.

SEBASTIANO Aquilano
xvIᵉ siècle. Italien.
Sculpteur.
Il a sculpté une *Madone adorant l'Enfant* pour l'église d'Arquata del Tronto.

SEBASTIANO Niccolo
xvIIIᵉ siècle. Italien.
Peintre sur porcelaine.
Il travailla à la Manufacture de porcelaine Ginori à Doccia et signa N. S.

SEBASTIANO Schiavone, fra. Voir **SCHIAVONE Sebastiano**

SEBASTIANO Bresciano. Voir **ARAGONESE di Ghedi Sebastiano**

SEBASTIANO di Cola da Casentino
Mort en 1506. xvᵉ siècle. Actif à Aquila. Italien.
Peintre et sculpteur sur bois.
Probablement identique à Sebastiano Aquilano. Il travailla pour la cathédrale d'Aquila et diverses églises des environs.

SEBASTIANO da Como
xvIᵉ siècle. Actif dans la première moitié du xvIᵉ siècle. Italien.
Sculpteur.
Il exécuta des sculptures dans la chapelle du Saint-Sacrement de l'église de Campli en 1532.

SEBASTIANO del Garzatori. Voir **GARZATORI**

SEBASTIANO da Imola
xvIᵉ siècle. Actif dans la première moitié du xvIᵉ siècle. Italien.
Peintre.
Il assista Innoc. Francucci dans l'exécution des fresques de l'église S. Michele in Bosco de Bologne.

SEBASTIANO Lucianis ou **de Lucianis**. Voir **SEBASTIANO del Piombo**

SEBASTIANO da Lugano, appelé aussi **Sebastiano Mariani di Giacomo**
Mort avant décembre 1518. xvIᵉ siècle. Actif à Lugano. Italien.
Sculpteur et architecte.
Prit part à la construction de la basilique de Sainte-Justine à Padoue et de Saint-Jean-Chrysostome, à Venise. Auteur de plusieurs statues en marbre dans la chapelle Saint-Antoine, à Padoue. L'artiste, comme architecte, prit aussi une part active à la lutte contre Louis XII, roi de France, et s'occupa de travaux de défense. Il travailla également pour Saint-Marc à Venise.

SEBASTIANO del Piombo, fra, de son vrai nom : **Luciani** ou **Luciani Sebastiano de**
Né en 1485 à Venise probablement. Mort le 21 juin 1547 à Rome. xvIᵉ siècle. Italien.

Peintre d'histoire, portraits.

Âgé de quarante-six ans, Sebastiano sollicita du pape l'obtention de la charge qu'il devait occuper jusqu'à sa mort à soixante-deux ans. Cette charge était celle de scelleur ou plombeur des bulles pontificales ; il dut pour cela revêtir l'habit monastique et on l'appelait frère du plomb (fra del Piombo) ; c'est de là qu'est venu à Sebastiano le surnom que l'histoire a retenu.

À l'âge de quinze ans, avant d'apprendre la peinture, Sebastiano était déjà un chanteur et joueur de luth recherché par la société vénitienne. C'est dans l'atelier de Giovanni Bellini qu'il débuta comme élève ; plus tard il demanda des leçons à son aîné de huit années, Giorgione, dont il s'assimila si bien la manière, que le Saint Jean Chrysostome de Venise fut longtemps attribué à Giorgione. Vers 1512 quelques portraits et un tableau avaient porté sa réputation jusqu'à Rome ; aussi le banquier Chigi lui demanda-t-il des travaux dans son palais romain, appelé depuis la « Farnesine ». Balthazar Peruzzi en avait déjà décoré une partie ; Sebastiano y représenta des sujets tirés de la fable, traités dans le style vénitien, qui s'opposait aux œuvres de l'école romaine. Del Piombo ne craignait pas pour lui le voisinage de la Galatée de Raphaël en peignant, en pendant, un Polyphème, disparu depuis. À cette époque, il était particulièrement marqué par l'art de Raphaël, comme le prouvent les portraits de la Fornarina (Florence), du Violoniste, du Cardinal Carondelet, du Poète Tebaldeo et de la Dorothée (Berlin). Sebastiano était tout d'abord entré dans le cercle de Raphaël, puis il prit parti pour le peintre de la Sixtine. Michel-Ange lui en sut gré, il vanta publiquement les ouvrages du Vénitien. Il lui aurait même fourni des dessins pour ses compositions. C'est à cette époque que Sebastiano exécuta pour une chapelle de Saint-François à Viterbe une Pietà, dont Michel-Ange lui aurait fourni le carton, qu'il revêtit des plus belles harmonies de tons, faisant valoir par un paysage triste et sombre la couleur basanée du Christ. À Rome, dans l'église San-Pietro-in-Montorio, Sebastiano exécuta également sur des dessins de Michel-Ange, une Flagellation, peinte à l'huile sur la muraille. La substitution de l'huile à la fresque ne fut pas une tentative heureuse, car la peinture à l'huile, contrairement à la fresque, noircissant avec le temps, la Flagellation a perdu une grande partie de sa vigueur et même de son charme. Dans la même chapelle, il peignit, à fresque cette fois, saint Pierre, saint François, Deux Prophètes et la Transfiguration. Dans La Transfiguration, on retrouve toujours la manière gigantesque de Michel-Ange. Il consacra six années à ces travaux. Le succès fut considérable et le pape Jules II, à l'instigation de Michel-Ange, commanda à Sebastiano la Résurrection de Lazare. Raphaël venait de peindre sa Transfiguration (sa dernière œuvre), qui fut placée après sa mort au maître-autel de San-Pietro-in-Montorio. Sebastiano, soutenu par Michel-Ange, ne craignit pas d'entrer en rivalité avec Raphaël. C'est donc sur un panneau de 4 mètres sur 2 m 78, de mêmes dimensions que l'œuvre de Raphaël, qu'il peignit la Résurrection de Lazare. La composition fut minutieusement arrêtée avec l'aide et les conseils de Michel-Ange. Raphaël ne s'y trompa pas et décela parfaitement la précieuse collaboration. La Résurrection peinte à Rome (1517-1519), envoyée par Clément VII à la cathédrale de Narbonne, devint par la suite la propriété du duc d'Orléans, qui la transporta en Angleterre, où elle fut acquise en 1824 par la National Gallery. Sebastiano passe pour avoir été l'inventeur du moyen de peindre à l'huile sur les murailles ; le procédé aurait consisté à incruster un enduit spécial dans le crépi du mur, le rendant propre à la peinture à l'huile. Il voulait ainsi substituer l'huile à la fresque dans les décorations murales. Ceci aurait même été la cause de sa brouille avec Michel-Ange. Voici comment Vasari relate le fait : « Ayant persuadé le pape de faire peindre à l'huile le Jugement dernier, il (Sebastiano) prépara un enduit à cet effet, malgré Michel-Ange qui refusa de travailler autrement qu'à fresque, disant que l'art de la peinture à l'huile n'était qu'un art de femme, bon seulement pour des paresseux et des lâches, tels que Sebastiano. Bientôt après, Michel-Ange fit recrépir le mur à son gré, sans toutefois oublier l'injure qu'il croyait avoir reçue ». Sebastiano appliquait son procédé à des carreaux de pierre utilisés en guise de toile. Ce procédé, extrêmement vanté dans sa nouveauté, a promptement cessé d'être en usage à cause de la difficulté du transport. Cette méthode avait déjà été employée au commencement du XIVe siècle dans quelques peintures qui passèrent plus tard pour « antiques ».

Le Musée du Louvre possède de Sebastiano une importante peinture : la Visitation de la Vierge, mais non comparable à la Résurrection de Lazare. L'œuvre est signée et datée : « Sebastianus Venetus faciebat, Romae M. D. XXI ». Provenant de la collection de François Ier, elle décora longtemps le palais de Fontainebleau, de Versailles et du Louvre. La tradition voulait que le visage de la Vierge fût de Michel-Ange lui-même. François Ier, qui possédait déjà la Visitation, commanda à Sebastiano un Saint Michel terrassant le Dragon, que ce roi voulait mettre en parallèle avec le même sujet traité par Raphaël et qu'il possédait. Sebastiano n'acheva pas le tableau destiné au roi de France.

Après ses grandes compositions, il faut mentionner ses portraits. Les attitudes en sont simples et expriment la vie. Là comme dans ses peintures d'histoire, sa technique est remarquable ; une pâte nourrie, une couleur somptueuse et sobre, soutenues par un dessin ample et majestueux. On cite parmi les plus remarquables ceux de : Marc Antonio Colonna, de Ferdinand, marquis de Pescaire, et de Vittorio Colonna. Il peignit également le pape Adrien VI. Le portrait d'une dame inconnue au Musée des Offices rappelle la manière de Titien.

Concernant les relations personnelles et professionnelles entre Michel-Ange et Sebastiano, l'influence de Michel-Ange sur Sebastiano est certaine, mais n'en a pas moins abouti à alourdir l'art de celui-ci. Vasari attribuerait à Sebastiano une considérable influence sur Michel-Ange, quant à la pratique picturale : « Sebastiano donnera dans l'intimité de longs renseignements à Michel-Ange et Michel-Ange, à son temps perdu, fera la fortune et la gloire de Sebastiano ». Et plus loin il ajoute : « Le choix heureux d'un ton local, la rencontre exacte dans le contraste et dans l'union des teintes partielles, qui peuvent seulement donner à une masse aussi grande tant de netteté, de simplicité et de contenance, et à des détails si compliqués tant de précision, de ressort et d'expression, n'appartiennent pas de plein droit au plus habile dessinateur ; pour y parvenir il faut encore avoir l'instinct et l'expérience de la couleur, de son essence, de ses moyens, de sa gamme, de ses ressources et de ses bornes ; or, comme la peinture de la chapelle Sixtine offre incontestablement le choix heureux et l'exacte distribution dont nous parlons, comme partout on peut apercevoir la plus ferme tenue, la plus franche détermination dans le pur emploi du ton, en dehors de l'état de la forme que le ton est appelé à remplir, on peut en conclure que Michel-Ange avait absorbé, autant qu'il le fallait à son but, tout ce que la science vénitienne pouvait lui fournir. Et quoique Sebastiano n'ait pas mis la main à l'œuvre de Michel-Ange, il peut à bon titre en réclamer sa part ; ce qui n'est pas un petit honneur ni un lot à dédaigner, surtout pour un joyeux compagnon comme lui, qui se sentait jamais avoir été dévoré par un sentiment bien vif de personnalité et d'ambition ». Sébastiano del Piombo mourut à soixante-deux ans. Suivant ses dernières volontés, il fut inhumé sans pompe, sans pénitents et sans cierges, dans l'église Santa Maria del Popolo, et l'on distribua aux pauvres l'argent qu'aurait coûté la cérémonie. Il eut de nombreux élèves, parmi lesquels il faut retenir le nom de Tommaso Laureti de Sicile, et de nombreux imitateurs directs ou indirects, comme Giuseppe Valeriani ou Francisco de Ribalta. ■ E. C. Bénézit, J. B.

BIBLIOGR. : L. Dussler : Sebastiano del Piombo, Bâle, 1942 – R. Pallucchini : Sebastiano Viniziano, Milan, 1944 – L. Venturi : La Peinture italienne, la Renaissance, Skira, Genève, 1951.

MUSÉES : AIX-EN-PROVENCE (Mus. Granet) : Tête de vieillard, attr. – BERLIN : Jeune romaine, dite Dorothée – Judith – Un chevalier de l'ordre de saint Jacques – BUDAPEST : Portrait d'un jeune homme – BUDAPEST (Mus. Rath) : Portrait d'une jeune fille – CAMBRIDGE : Adoration des bergers – CHÂTEAU-GONTIER : Martyre de sainte Agnès – DETROIT : Portrait d'un jeune homme avec deux dames – DUBLIN : Portrait du cardinal del Monte – FLORENCE (Palais Pitti) : Le concert – Martyre de sainte Agathe – Portrait de Baccio Valori – FLORENCE (Mus. des Offices) : Déploration d'Adonis – La Fornarina – Portrait d'un homme – HANOVRE (Mus. Kestner) : Portrait d'une jeune fille – LONDRES (Nat. Gal.) : Déploration du Christ – Salomé – La Sainte Famille – La résurrection de Lazare 1517-19 – MADRID : Le Christ au purgatoire – Le Christ portant la croix – NAPLES : Madonna del Velo – Portrait de Clément VII sans barbe – Portrait de Clément VII avec barbe – NARBONNE : Portrait d'un lettré – Étude de mains, attr. – NEW YORK : Portrait dit de Colomb – PARIS (Mus. du Louvre) : Double portrait – Visitation – Portrait de Catharina Colonna, attr. – PARME : Portraits de Clément VII et de Pietro Carnesecchi – ROME (Farnesina) : Fresques – ROME (Gal. Barberini) : Portrait d'une femme – ROME (Église san Pietro in Montorio) : La Transfiguration – La Flagellation – SAINT-PÉTERS-

BOURG : *Mise au tombeau* – *Portrait du cardinal Polo* – *Le Christ portant la croix* – VENISE : *Deux saints* – VIENNE : *Portrait d'un cardinal* – VITERBO : *Pietà* – *Flagellation*.

VENTES PUBLIQUES : LONDRES, 2 mars 1923 : *La Circoncision* : **GBP 199** – LONDRES, 13 juil. 1923 : *Ferry Carondelet et son secrétaire* : **GBP 3 255** – PARIS, 11 avr. 1924 : *Tête d'homme*, pierre noire : **FRF 330** – LONDRES, 20 mai 1927 : *Portrait de femme* : **GBP 714** – LONDRES, 27 juil. 1928 : *Homme habillé de noir* : **GBP 682** – PARIS, 22 et 23 fév. 1929 : *Étude de jambe*, pl. : **FRF 200** – NEW YORK, 27 mars 1930 : *La femme adultère* : **USD 475** – NEW YORK, 22 jan. 1931 : *Un cardinal et ses secrétaires* : **USD 10 500** ; *La Sainte Famille* : **USD 11 500** – LONDRES, 18 avr. 1932 : *Annibale Ciro* : **GBP 460** – LONDRES, 1er juin 1945 : *Chevalier Bayier* : **GBP 546** – LONDRES, 25 oct. 1946 : *Sainte Lucie* : **GBP 315** – LONDRES, 5 avr. 1977 : *Un prophète et un ange*, pierre noire, lav. et reh. de blanc/pap. bleu (31,8x25,1) : **GBP 104 000** – LONDRES, 2 juil. 1984 : *Un prophète*, craie noire reh. de blanc (20x15,5) : **GBP 21 000** – ROME, 5 déc. 1985 : *Portrait de Clement VII Medicis* vers 1530-1532, h/pan. (60x44) : **FRF 200** – LONDRES, 11 déc. 1987 : *Portrait du pape Clement VII*, h./ardoise (105,5x87,5) : **GBP 380 000** – LONDRES, 2 juil. 1990 : *Le Christ sous les traits d'un mendiant*, craie noire avec reh. de blanc (20x15,5) : **GBP 66 000**.

SEBASTIANO da Plurio
XVIe siècle. Italien.
Peintre.
Il exécuta des peintures dans l'église Saint-Jacques de Livo à Côme.

SEBASTIANO da Reggio. Voir RE Sebastiano di

SEBASTIANO di Ridolfo della Pietra
Né à Pérouse. Mort entre 1507 et 1509. XVe siècle. Italien.
Peintre.
Il a peint pour l'église Saint-Onufre de Monterosso près de Sassoferrato, un tableau d'autel représentant la *Vierge avec saint Onufre, saint Sébastien, saint Roch et saint Dominique*. Il peignit aussi un tableau d'autel pour l'église de Ponte S. Giovanni près de Pérouse.

SEBASTIANO da Rovigno, fra. Voir SCHIAVONE Sebastiano

SEBASTIANO Veronese
XVIe siècle. Actif au milieu du XVIe siècle. Italien.
Peintre.
Il collabora aux peintures des colonnades du Vieux Palais de Florence.

SEBASTIANONE
XVIIe siècle. Italien.
Peintre de genre, portraits.
Élève d'Alessandro Magnasco, il travailla à Milan.
MUSÉES : MILAN (Gal. Brera) : *Autoportraits*.
VENTES PUBLIQUES : MILAN, 12 déc. 1988 : *Chicane autour du repas*, h/t (75x90) : **ITL 11 000 000**.

SEBASTIEN, pseudonyme de Gab-Simo
Né le 28 mars 1909 à Paris. Mort le 2 juillet 1990 à Paris. XXe siècle. Français.
Peintre de figures, paysages, sculpteur, poète. Symboliste.
Il s'est formé à l'École Boulle, à Paris, de 1924 à 1928. D'abord intéressé par la décoration et l'architecture, puis par la photographie, il s'initia parallèlement, en autodidacte, à la peinture et à la sculpture. Il a effectué des voyages au Maroc, en Bretagne, en Yougoslavie, à Venise, et, en France, en Bretagne. En 1940, après sa démobilisation, il se réfugie à Vallauris, où il fait la rencontre de Marguerite et d'Aimé Maeght. Le Centre d'art Sébastien s'est ouvert en 1993 à Saint-Cyr-sur-Mer.
Il a participé à des expositions collectives, parmi lesquelles : de 1929 et régulièrement jusqu'en 1989, Salon d'Automne, Paris, il en était sociétaire ; 1933, Salon de Vincennes ; de 1934 jusqu'à 1960, Salon des Artistes Décorateurs, Paris ; 1937, Exposition internationale, Paris ; 1939, Exposition internationale, New York et San Francisco ; 1939, Triennale de Milan ; 1945, Salon de l'Imagerie ; 1945, Salon des Tuileries, Paris ; 1950, Salon de la Marine, Paris ; 1952, Salon d'Art Sacré, Paris ; 1958, Exposition universelle, Bruxelles ; de 1970 à 1987, Salon des Indépendants, Paris.
Il a montré ses œuvres dans des expositions personnelles, dont : 1951, Musée de Castres ; 1977, rétrospective, Palais des Arts et de la Culture, Brest ; 1991, *Hommage à Sébastien*, Mairie du XIIIe arrondissement, Paris.

Lauréat de la Fondation américaine Blumenthal pour la pensée de l'art français en 1936 pour l'ensemble de son œuvre peint et sculpté, il a obtenu par la suite plusieurs médailles lors de divers Salons.
Il a peint ses premiers tableaux, des portraits et des natures mortes, à Pornic, à Paris et au Pouldu. C'est à Ourika, au Maroc, en 1930, qu'il réalise ses premières sculptures. À partir des années quarante, sa peinture colorée ressortit à un symbolisme d'inspiration naïve, notamment dans ses paysages, ou plus nettement allégorique avec ses sculptures : *Les Retrouvés* ; *L'Amour*.
BIBLIOGR. : Catalogue de l'œuvre de Sébastien, imprimé sur les presses de l'imprimerie Arte Adrien Maeght, 1991.
MUSÉES : ORLÉANS – PARIS (Mus. de la Marine) – PARIS (Mus. des Arts Décoratifs) – PONT-AVEN – RABAT – SAINT-CYR-SUR-MER (Centre d'art Sébastien).

SEBASTIEN Henri
Né à Auxonne. XVIIe siècle. Français.
Peintre d'histoire, compositions religieuses.
L'église d'Orchamps-Vennes conserve de lui une *Sainte Famille*.

SEBASTIEN-LAURENT Maurice. Voir LAURENT Maurice Sébastien

SEBASTINI Franz Anton ou Sebastian ou Sebastiani, Schebesta pour les Tchèques
Né vers 1725. Mort avant le 24 mars 1789. XVIIIe siècle. Autrichien.
Peintre de compositions religieuses, fresquiste.
Il travailla principalement à Kojetein. Il exécuta des fresques et des tableaux d'autel pour de nombreuses églises de Moravie et de Silésie, qui prolongent l'esprit du baroque jusqu'au seuil du XIXe siècle.

SEBAULT T.
XVIIIe siècle. Actif à Saint-Barthélemy (actuellement Maine-et-Loire). Français.
Sculpteur.
Il a sculpté un cadran solaire à l'église de Saint-Barthélemy.

SEBBERS Julius Ludwig
Né en 1804 à Brunswick. Mort après 1837 à Berlin (?). XIXe siècle. Allemand.
Peintre sur porcelaine.
Il travailla dans les Manufactures de porcelaine de Munich et de Brunswick. Le Musée Goethe de Weimar possède de lui une tasse à l'effigie de *Goethe*.

SEBELON Claude Marius
Né en 1819 à Meximieux (Ain). Mort en 1865 à Lyon (Rhône). XIXe siècle. Français.
Peintre de portraits.
Le Musée de Lyon conserve de lui *Portrait de Bonnefond* et *Portrait de Vibert*.

SEBEN Henri Van
Né le 15 novembre 1825 à Bruxelles. Mort le 23 novembre 1913 à Ixelles. XIXe-XXe siècles. Belge.
Peintre de genre, paysages, portraits, aquarelliste.
Il fut élève de B. J Van Hove à La Haye. À partir de 1952, il travailla à Bruxelles.

BIBLIOGR. : In : *Dict. biogr. illustré des artistes en Belgique depuis 1830*, Arto, Bruxelles, 1987.
MUSÉES : BRUXELLES : *Environs de La Haye*.
VENTES PUBLIQUES : LONDRES, 4 avr. 1910 : *Sujet de genre* 1857 : **GBP 5** – LONDRES, 8 nov. 1972 : *Les patineurs* : **GBP 420** – LONDRES, 1er nov. 1973 : *La cueillette des pommes* : **GNS 2 000** – AMSTERDAM, 22 oct. 1974 : *La cueillette des pommes* 1859 : **NLG 16 000** – NEW YORK, 2 avr. 1976 : *Les bulles de savon* 1859, h/t (60x50) : **USD 1 100** – COLOGNE, 11 mai 1977 : *Les bulles de savon* 1859, h/t (60,5x50,5) : **DEM 3 000** – LONDRES, 19 mars 1980 : *Deux jeunes patineuses*, h/t (60x50) : **GBP 1 200** – BRUXELLES, 25 nov. 1981 : *Auprès du puits* 1855, h/pan. (32x40) : **BEF 95 000** – NEW YORK, 29 fév. 1984 : *Le vœu*, h/pan. (33x25) : **USD 4 500** – LONDRES, 9 oct. 1985 : *Enfants ramassant des fagots*, h/t (53x66) : **GBP 1 800** – BERNE, 30 avr. 1988 : *Enfants ramassant des fleurs dans un champs*, h/t (62x92) : **CHF 4 000** – VERSAILLES, 5 mars 1989 : *Le campement dans la plaine enneigée* 1876, h/t

(50,5x67) : **FRF 13 500** – New York, 17 jan. 1990 : *Patinage sur les canaux gelés*, h/t (48,7x71,2) : **USD 3 300** – Amsterdam, 25 avr. 1990 : *Les voleurs de pommes* 1859, h/t (70x90) : **NLG 27 600** – Amsterdam, 23 avr. 1991 : *La cueillette de fleurs* 1874, h/pan. (12,5x11) : **NLG 4 830** – New York, 26 mai 1992 : *Enfants jouant au cerceau* 1858, h/t (72,3x62,2) : **USD 3 080** – Amsterdam, 24 sep. 1992 : *Chemin de village en hiver*, h/t/pan. (40x30,5) : **NLG 1 150** – New York, 16 fév. 1993 : *Un froid après-midi d'hiver*, h/pan. (49,7x36,8) : **USD 1 650** – Londres, 19 mars 1993 : *En retard à l'école* 1857, h/t (40x70) : **GBP 6 325** – Amsterdam, 9 nov. 1994 : *Personnages sur une rivière gelée*, aquar. (31,5x44) : **NLG 2 760** – Paris, 27 mai 1997 : *Promenade romantique hivernale* 1876, h/t (76,5x112) : **FRF 60 000**.

SEBERGER Adam
xviii[e] siècle. Actif à Linz en 1732. Autrichien.
Peintre.
Il a peint trois natures mortes représentant des fleurs pour l'abbaye de Saint-Florian.

SEBERT ou Ceber ou Seber
xvii[e] siècle. Français.
Peintre.
Élève de l'Académie Royale de Paris. Le Palais épiscopal de Dijon conserve de lui *Abraham et Melchisédech.*

SEBERT Hans Matthes ou Seber, Seberth, Sewert, ou par erreur Seconet
Mort le 23 avril 1665 à Bamberg. xvii[e] siècle. Actif à Bamberg. Allemand.
Sculpteur.
Il travailla pour la cathédrale de Bamberg où il exécuta des autels et des tombeaux.

SEBES Laurent
Né en 1959 à Paris. xx[e] siècle. Français.
Peintre, sculpteur.
Il s'est formé à l'École Boulle à Paris. Il a été lauréat de la bourse régionale d'Île-de-France en 1986.
Il participe à des expositions collectives, dont : 1986, 1988, Salon de Montrouge ; 1987, Foire internationale d'art contemporain, Paris ; 1989, Foire internationale de Francfort.
Il montre ses œuvres dans des expositions personnelles, dont : 1985, 1986, 1987, 1989, galerie Charles Sablon, Paris.
Ses sculptures sont faites de feuilles de métal froissées formant structure qu'il peint à certains endroits. Il en accentue ainsi les jeux d'ombre et de lumière.

SEBES Pieter Willem
Né en 1830 ou 1839 à Harlingen. Mort en 1906. xix[e] siècle. Hollandais.
Peintre de genre, intérieurs.
Élève de Jurgen et de Jong, il travailla à Louvain, à Bruxelles et à Leeuwarden.
Ventes Publiques : Amsterdam, 30 oct 1979 : *Scène d'intérieur* 1876, h/pan. (55x44) : **NLG 10 000** – Londres, 2 oct. 1992 : *Mère et enfant dans un intérieur* 1879, h/t (70,5x100,7) : **GBP 4 400** – Amsterdam, 5 nov. 1996 : *Enfant heureux dans un intérieur*, h/pan. (33x45,5) : **NLG 6 136** – Amsterdam, 27 oct. 1997 : *De bons amis* 1891, h/t (52,5x67) : **NLG 7 080**.

SEBESTYEN Zoltan
Né en 1954 à Budapest. xx[e] siècle. Roumain.
Peintre. Abstrait.
Il fut élève de l'École des Beaux-Arts de Budapest. Il a exposé en Hongrie, à Nuremberg et à Moscou.
Peintre abstrait, aux œuvres poétiques, il représente le courant dit de la « Nouvelle Sensibilité ». On cite de lui la série *Garde-fou.*

SEBILLAU Paul ou Sébilleau
Né à Bordeaux (Gironde). Mort le 30 janvier 1907 à Bordeaux. xix[e] siècle. Français.
Peintre de paysages.
Élève de L. A. Auguin. Il débuta au Salon de 1877 ; mention honorable en 1884, médaille de bronze en 1889 (Exposition Universelle), médaille de deuxième classe en 1899.

Musées : Bordeaux : *Matinée au Golfe Juan* – Périgueux : *Lisière de bois à la Brède* – Rochefort : *Mortefontaine.*

Ventes Publiques : Paris, 1900 : *Les dunes à Soulac, Gironde* : **FRF 35** – Paris, 13 déc. 1937 : *Nuit de septembre à Saint-Georges de Divonne, Charente* : **FRF 22** – Paris, oct. 1945-juil. 1946 : *Chartres en 1889* : **FRF 2 000** ; *Paysage au ciel brumeux* : **FRF 2 000**, Paris, 21 fév. 1949 : *Marais* : **FRF 3 600** ; *Sur la falaise* : **FRF 2 000** – Paris, 19 mars 1951 : *Paysage* : **FRF 2 000**.

SÉBILLE Albert
Né en 1874 à Marseille (Bouches-du-Rhône). Mort en 1953. xix[e]-xx[e] siècles. Français.
Peintre de paysages urbains, paysages d'eau, marines, peintre à la gouache, aquarelliste.
Il fut élève de son père, puis de Jean Léon Gérome à l'École des Beaux-Arts de Paris. Il fut peintre attaché au département de la marine.
Il figura au Salon des Artistes Français de Paris, obtenant une mention honorable en 1900, pour l'Exposition Universelle.
Ventes Publiques : Paris, 10 juil. 1983 : *Paris*, aquar. (104x73) : **FRF 21 000** – Orléans, 16 mai 1987 : *Le « Champlain » quittant Le Havre* 1931, aquar. (48x61) : **FRF 31 000** – Paris, 9 déc. 1988 : *Paris*, aquar. (104x73) : **FRF 62 000** – Paris, 6 déc. 1990 : *Frégate en panne recevant la visite d'un canot amiral*, gche (26x34,5) : **FRF 5 500** – Monaco, 22 juin 1991 : *L'escadre française au large de l'Espagne* 1908, craie noire et aquar. (65,4x99,5) : **FRF 26 640** – Paris, 26 oct. 1992 : *Paquebot « France » quittant le quai Southampton au Havre*, gche (66x100) : **FRF 102 000** – Le Havre, 10 juil. 1995 : *Écorché d'un cargo de grand cabotage* 1940, aquar. (65x98) : **FRF 18 200** – Paris, 17 oct. 1997 : *Le Bateau de guerre*, aquar. (49x32,5) : **FRF 24 000**.

SEBILLE Fernand Pierre Émile
Né au xix[e] siècle à Avallon (Yonne). xix[e] siècle. Français.
Graveur.
Élève de M. Fanchon, il figura au Salon des Artistes Français ; mention honorable en 1906.

SÉBILLE Gysbert. Voir SIBILLA Gijsbert Jansz

SEBILLE Octave
Né le 9 novembre 1896 à Paris. xx[e] siècle. Français.
Peintre.
Il fut tourneur-outilleur, puis chauffeur de taxi. Il vit et travaille à Montreuil.
Il peint depuis 1935 de fraîches vues des campagnes visitées, et surtout des vues de Montreuil, banlieue Est de Paris. La naïveté de sa facture a été cependant nourrie de l'observation des toiles de maîtres, ainsi que de la lecture d'ouvrages spécialisés.

SEBILLEAU Paul. Voir SEBILLAU

SÉBILLOT Paul
Né le 6 février 1843 à Matignon (Côtes-d'Armor). Mort en 1918 à Paris. xix[e]-xx[e] siècles. Français.
Peintre de paysages d'eau, marines, graveur.
Il fut élève de François Feyen-Perrin. Il exposa au Salon de Paris, à partir de 1870, puis Salon des Artistes Français. Il fut promu chevalier de la Légion d'honneur.
Il publia des poèmes et fonda des revues sur les légendes et traditions populaires de sa région natale. Ses paysages et ses eaux-fortes illustrent aussi exclusivement la Bretagne.
Musées : Saint-Brieuc : *Embouchure du Trieux.*
Ventes Publiques : Paris, 23 mai 1941 : *Les Rochers au bord de la mer* : **FRF 280**.

SEBIRE Gaston
Né le 18 août 1920 à Saint-Samson (Calvados). xx[e] siècle. Français.
Peintre de paysages, marines, natures mortes, fleurs, graveur, pastelliste, peintre de décors de théâtre.
Après ses études à Rouen, il entra aux Postes, choisissant le service de nuit qui lui permettait dans la journée de se former à la peinture (1936-1944). Il s'établit à Paris en 1951. Il a réalisé en 1953 les costumes et décors de l'*Ange gris* (musique de Debussy) pour les Ballets du marquis de Cuevas. Il vit et travaille en Normandie.
Il participe à des expositions de groupe, parmi lesquelles : Salon des Indépendants, Paris ; Salon d'Automne à partir de 1956, Paris ; Salon des Tuileries, Paris ; Salon Comparaisons depuis 1962, Paris ; Salon des Artistes Français depuis 1964, Paris. Il figure à d'autres groupements à Londres avec Lorjou et Clavé, à Munich, Washington, au Japon, aux différentes expositions de l'*École de Paris* à la galerie Charpentier à Paris en 1953, 1954, 1955, 1956, 1957, 1958 et 1961, à la Biennale des Jeunes au Pavillon de Marsan en 1957.

Il montre des expositions personnelles de ses œuvres, dont : 1944, première expositions, galerie Gosselin, Rouen ; 1952, galerie Visconti, Paris ; 1956, galerie Charpentier, Paris ; 1961, galerie Combes, Clermont-Ferrand ; 1962, 1965, 1968, galerie Drouant, Paris ; 1964, Musée de Rouen ; 1965 puis régulièrement, Wally Findlay Galleries, New York, Paris, Chicago ; 1971, Wally Findlay Galleries, Paris ; 1976, Centre culturel Le Mesnis-Esnard ; 1986, rétrospective, Musée des Beaux-Arts, Rouen ; 1991, avec Cacheux, Association Roger Worms, Ville de Montfermeil ; 1992, Wally Findlay Galleries, Paris. Il a obtenu le Prix de la Critique en 1953, le Prix Greenshields en 1957, la médaille d'or du Salon des Artistes Français en 1968.

Sans prétentions exagérées, hors de tous les courants, il propose une peinture pour l'agrément du souvenir évoqué. Dans les œuvres de sa première période, il se tenait dans une gamme de gris distingués, qui lui permettrait de prendre place dans le courant néo-réaliste qui suivit la mort de Francis Grüber. Apprécié pour ses marines et ses bords de mer d'inspiration postimpressionniste et comme façonnés par une simple touche de matière-couleur, il a également peint des paysages de verdure joyeusement remplis de lumière et des fleurs qui laissent poindre une note de mélancolie.

G SEBIRE

Bibliogr. : B. Dorival, sous la direction de... : *Peintres contemporains*, Mazenod, Paris, 1964 – Pierre Osenat : *Sebire*, coll. Éloges, Les Heures Claires, Paris, s.d – Lydia Harambourg : *L'École de Paris 1945-1965*, Ides et Calendes, Neuchâtel, 1993. **Musées :** Paris (Mus. d'Art Mod. de la Ville) – Rouen (Mus. des Beaux-Arts) – Trouville.

Ventes Publiques : Rouen, 12 fév. 1972 : *Marine au Havre* : FRF 4 500 – Versailles, 9 mai 1973 : *Promeneurs sur la plage de Cabourg* : FRF 5 900 – Versailles, 28 avr. 1974 : *Trouville, la plage* : FRF 6 000 – Rouen, 5 déc. 1976 : *La plage de Trouville*, h/t (54x80) : FRF 6 000 – Rouen, 5 nov. 1978 : *Marine*, h/t : FRF 8 500 – Versailles, 5 oct. 1980 : *Voiliers à Ouistreham*, h/t (81x100) : FRF 8 400 – Rouen, 12 nov. 1983 : *Sur la plage*, h/t (100x65) : FRF 13 000 – Rouen, 15 déc. 1985 : *Bouquet de fleurs*, h/t : FRF 15 000 – La Varenne-Saint-Hilaire, 29 mai 1988 : *La route de campagne*, h/t (60x81) : FRF 6 800 – Paris, 30 mai 1988 : *Nature morte aux fruits*, h/t (38x46) : FRF 6 200 – Paris, 6 juin 1988 : *La plage*, h/t (52x73) : FRF 13 500 – Paris, 4-6 juil. 1988 : *La rue du village*, h/t (81x100) : FRF 7 500 – Versailles, 25 sep. 1988 : *Vase de roses*, h/t (61x46) : FRF 6 500 – Fontainebleau, 18 déc. 1988 : *Les cabanes à Arcachon 1962*, h/t (73x100) : FRF 20 000 – Londres, 25 oct. 1989 : *Paysage et collines 1955*, h/t (88,5x116) : GBP 13 200 – Paris, 26 mai 1989 : *Les meules*, h/t (73x92) : FRF 8 000 – Versailles, 28 jan. 1990 : *Vase de fleurs*, h/t (81x60,5) : FRF 19 500 – Paris, 26 avr. 1990 : *La petite maison dans la prairie*, h/t (65x82) : FRF 22 000 – Paris, 7 nov. 1990 : *Cabines au Havre*, h/t (80x100) : FRF 23 000 – Fontainebleau, 18 nov. 1990 : *Nature morte dans un jardin*, h/t (73x92) : FRF 27 500 – Douai, 24 mars 1991 : *Paysage*, h/t (80x100) : FRF 12 200 – New York, 27 fév. 1992 : *Vase de fleurs*, h/t (54,6x38) : USD 2 860 – Le Touquet, 8 juin 1992 : *Paysage près de Collioures*, h/t (130x97) : FRF 20 000 – New York, 10 nov. 1992 : *La rue du Mont-Cenis avec le Sacré-Cœur*, h/t (162,5x130,5) : USD 1 100 – New York, 22 fév. 1993 : *La tente bleue*, h/t (73x92) : USD 3 850 – Paris, 6 avr. 1993 : *Paysage montagneux*, h/t (97x130) : FRF 9 500 – New York, 29 sep. 1993 : *Roses et fleurs blanches*, h/t (64,8x50,8) : USD 2 070 – Paris, 25 mai 1994 : *La table dans le jardin*, h/t (102x82) : FRF 19 000 – Paris, 12 déc. 1996 : *Village en bord de mer*, h/t (81x100) : FRF 11 000 – New York, 10 oct. 1996 : *Fenêtre sur la plage*, h/t (146,1x114,3) : USD 4 025 – Paris, 25 mai 1997 : *Cabine sur la plage*, h/t (50x65) : FRF 6 000.

SEBOTH Josef

Né le 12 février 1814 à Vienne. Mort le 28 avril 1883 à Graz. xixe siècle. Autrichien.

Peintre de fleurs.

Il travailla à la Manufacture de porcelaine de Vienne. La Galerie de Graz possède de lui des natures mortes représentant des fleurs.

SEBOTH Joseph

Né le 16 mars 1764 à Vienne. Mort le 16 janvier 1806 à Vienne. xviiie siècle. Autrichien.

Peintre.

SEBREGONDI Nicolo ou Sebregundio ou Subregundi

Né dans la vallée de Valteline. Italien.

Peintre et architecte.

Il travailla à Mantoue de 1613 à 1651.

SEBREGTS Lode

Né en 1906 à Anvers. xxe siècle. Belge.

Peintre de figures, portraits, paysages urbains, fleurs, dessinateur.

Il fut élève de l'Académie des Beaux-Arts et de l'Institut supérieur d'Anvers. Il devint professeur à Anvers. Il a notamment peint le vieil Anvers.

Bibliogr. : In : *Diction. Biogr. illustré des artistes en Belgique depuis 1830*, Arto, Bruxelles, 1987. **Musées :** Anvers.

SÉBRON Hippolyte Victor Valentin

Né le 21 août 1801 à Caudebec-en-Caux (Seine-Maritime). Mort le 1er septembre 1879 à Paris. xixe siècle. Français.

Peintre de sujets religieux, portraits, intérieurs, architectures, paysages, paysages d'eau, aquarelliste, dessinateur.

Il fut élève de Louis Daguerre, puis de Léon Cogniet à l'École des Beaux-Arts de Paris. De 1849 à 1855, il séjourna aux États-Unis. Il exposa régulièrement au Salon de Paris, entre 1831 et 1878.

Il fut d'abord employé à la peinture de dioramas. Plus tard, il produisit de nombreux tableaux de chevalet, particulièrement des intérieurs d'églises, des ruines, etc.

Musées : Arras : *Intérieur de la cathédrale de Vienne* – Bruxelles (Mus. des Beaux-Arts) : *Intérieur de Saint-Jacques d'Anvers* – Le Havre : *Vue de Grenade* – Poitiers : *Pie IX officiant à Saint-Pierre de Rome* – Rouen (Mus. des Beaux-Arts) : *Intérieur de Saint-Marc à Venise* – Rue de New York – Chutes du Niagara – *Intérieur de Sainte-Catherine de Bruxelles* – Saint-Étienne (Mus. d'Art et d'Industrie) : *Le Christ au jardin des Oliviers* – Troyes : *Ruines de Baalbec (ancienne Heliopolis).*

Ventes Publiques : Paris, 1850 : *Intérieur de la chapelle de Windsor (avec la reine Victoria, le prince Albert et le duc de Wellington)* : FRF 2 540 – Paris, 1890 : *Paysage avec figures* : FRF 965 – Paris, 20 fév. 1931 : *Château de Vendoire(Dordogne)* : FRF 350 – Paris, 23 juin 1943 : *Quais de la Seine au Louvre 1837* : FRF 33 500 – New York, 10 mai 1974 : *Les chutes du Niagara en hiver* : USD 2 000 – Versailles, 4 nov 1979 : *Tanger 1830*, h/t (38x55) : FRF 4 000 – Amsterdam, 6 juin 1983 : *Intérieur de l'église Saint-Jacob, Anvers 1857*, h/t (82,5x64,5) : NLG 16 000 – Londres, 21 juin 1984 : *Le Kiosque chinois à l'entrée de Topkapi, Constantinople 1866*, aquar. (28x42) : GBP 3 000 – Neuilly, 7 avr. 1991 : *Sainte-Geneviève-du-Mont 1936*, h/t (89x65) : FRF 25 500 – Paris, 13 avr. 1992 : *La fontaine de Sélim III à Constantinople 1864*, aquar. (32x48) : FRF 21 000 – Paris, 23 oct. 1992 : *Trois vues de l'Alcazar de Ségovie*, cr. noir (29x38,5) : FRF 8 200 – New York, 22-23 juil. 1993 : *Intérieur d'église 1838*, h/t (90,2x62,2) : USD 3 738 – New York, 30 oct. 1996 : *Tempête d'hiver, chutes du Niagara 1856*, h/t (65,4x99,1) : USD 4 600.

SECANE Luis

Né vers 1915 à Buenos Aires. xxe siècle. Argentin.

Peintre, peintre de décorations murales, graveur, lithographe, illustrateur.

Il convient de le rapprocher de Luis Seoane en raison de coïncidences troublantes. Après avoir terminé ses études en Espagne, il revint en 1938 en Argentine. Il vit et travaille à Buenos Aires.

Il participe à de nombreuses expositions collectives, dont : 1956, National Gallery, Washington ; 1956, Biennale de Venise ; 1956-1957, sélection pour le Prix Palanza ; 1958, Biennale Panaméricaine, Mexico ; 1958, Exposition internationale de Bruxelles (pavillon argentin) ; 1958, Biennale de lithographie de Cincinnati ; 1958, Exposition de peinture argentine, La Paz, Lima ;

1959, Biennale de San Pablo ; 1959, exposition de peinture sud-américaine, Musée de Dallas ; 1960, Exposition internationale d'art moderne, Buenos Aires ; 1961, *150 ans de peinture argentine*, etc. Il a montré plusieurs expositions personnelles de ses œuvres dès son retour d'Espagne.

Connu comme artiste graphique, il a exécuté de nombreuses décorations murales, notamment à la galerie Santa-Fé ainsi qu'au Théâtre Municipal Général San Martin à Buenos Aires.

Bibliogr. : B. Dorival, sous la direction de... : *Peintres contemporains*, Mazenod, Paris, 1964.

Musées : Buenos Aires (Mus. Nat. des Beaux-Arts) – Cordoba (Mus. Provinc. Genaro-Perez) – Montevideo (Mus. mun.) – New York (Mus. d'Art Mod.).

SECANO Geronimo ou Jeronimo
Né en 1638 à Saragosse. Mort en 1710 à Saragosse. XVIIe-XVIIIe siècles. Espagnol.
Peintre et sculpteur.
Il apprit à peindre à Saragosse, puis alla étudier les vieux maîtres dans la collection royale de Madrid. Il retourna dans sa ville natale, peignit des fresques pour l'église San-Pablo et eut de nombreux élèves.

SECARD Louis
XVIIIe siècle. Français.
Peintre.
Il fut reçu membre de l'Académie de Saint-Luc le 17 octobre 1753 moyennant la somme de quatre cents livres et un tableau d'histoire. Cité par Bellier de la Chavignerie.

SECCADENARI Ercole
Mort en 1540 à Bologne. XVIe siècle. Italien.
Sculpteur et architecte.
Il exécuta des portails et des statues pour des églises de Bologne.

SECCANTE Giacomo ou Secante, dit Trombon
Mort le 22 décembre 1585. XVIe siècle. Italien.
Peintre.
Il exécuta de nombreux tableaux d'autel pour la cathédrale d'Udine et des églises de Moruzzo, de Ronchis, de Nogaro, d'Asio et de Folignano.

SECCANTE Giacomo
Né le 25 septembre 1617. XVIIe siècle. Actif à Udine. Italien.
Peintre.
Fils de Pomponio Seccante.

SECCANTE Pomponio
Né vers 1570. XVIe siècle. Actif à Udine. Italien.
Peintre.
Fils de Sebastiano Seccante le Jeune. Il peignit le tableau d'autel de l'église de Trivignano.

SECCANTE Sebastiano, l'Ancien
Mort en 1581 à Udine. XVIe siècle. Italien.
Peintre de compositions religieuses.
Frère de Giacomo Seccante. Il exécuta des tableaux d'autel pour les cathédrales de Cividale et d'Udine.

SECCANTE Sebastiano, le Jeune
Né à Udine. XVIe siècle. Actif au début du XVIe siècle. Italien.
Peintre d'histoire et de portraits.
Élève et gendre de Pomponio Amalteo. Il peignit un *Christ portant sa croix* pour l'église S. Giorgio, à Udine.

SECCANTE Seccante
Né le 23 septembre 1571 à Udine. XVIe-XVIIe siècles. Italien.
Peintre.
Il peignit des tableaux d'autel pour les églises de Gemona et la cathédrale de Grado.

SECCHI Giovanni Andrea
XVIe siècle. Actif à Crémone dans la première moitié du XVIe siècle. Italien.
Peintre.

SECCHI Giovanni Battista, dit il Carravaggio ou il Caravaggino
XVIIe siècle. Actif vers 1619. Italien.
Peintre.
Baptisé à Caravaggio. Lanzi lui attribue une *Épiphanie*, dans l'église S. Pietro à Gessi.

SECCHI Luigi
Né en 1853 à Crémone (Piémont). Mort le 24 avril 1921 à Miazzina. XIXe-XXe siècles. Italien.
Sculpteur, graveur en médailles.

Il exposa à Milan et Turin.
Musées : Gênes : *Le Repos*, bronze – Rome (Gal. d'Art Mod.) : *Ocarina – Au repos*.
Ventes Publiques : Milan, 6 nov. 1980 : *Nu*, bronze (H. 40) : ITL 900 000.

SECCHIARI Giulio
Né à Modène. Mort en 1631 à Sassuolo. XVIIe siècle. Italien.
Peintre.
Élève des Carrache à Bologne. Il travailla à Rome, à Mantoue, et pour les églises de Modène. La plupart de ses œuvres ont été détruites.

SECCI Antonio
Né en 1944 à Dorgali (Nuoro). XXe siècle. Italien.
Peintre.
Il s'est très tôt installé à Milan. Il a effectué des voyages en France, Belgique, Suisse et aux États-Unis.
Il figure à de nombreuses expositions collectives, notamment à la Biennale de Menton. Il montre ses œuvres dans de nombreuses expositions personnelles.
Dès 1966, il a travaillé en collaboration avec Roberto Crippa jusqu'en 1972. Sa peinture peut être qualifiée de « force de coordination » et « d'espaces abstraits », dans le sens de la théorie de type Bertrand Russel, et issue uniquement de l'imagination créatrice. Elle figure des formes antagonistes aux rythmes scandés dosés harmonieusement.

SÉCHAN Charles ou Polycarpe Charles
Né le 29 juin 1803 à Paris. Mort le 14 septembre 1874 à Paris. XIXe siècle. Français.
Peintre d'architectures, paysages, paysages urbains, compositions murales, dessinateur, décorateur.
Il eut pour maîtres Jules Lefebvre et Charles Cicéri. Il fut nommé décorateur de l'Opéra de Paris. Il fut fait chevalier de la Légion d'honneur.
Étant l'un des premiers décorateurs de son temps, il peignit à Paris, indépendamment de ses fonctions à l'Opéra, pour le Théâtre de la Comédie Française, pour celui de la Porte Saint-Martin, et celui de l'Ambigu. Il fut aussi fréquemment employé en province et à l'étranger pour la décoration des salles de spectacles, notamment à Dresde, à Bruxelles, à Constantinople. Il collabora aussi à la restauration de la Galerie d'Apollon au Louvre.
Ventes Publiques : Paris, 1883 : *Le Mont Saint-Michel*, onze dess. à la pl. lavés d'encre de Chine et reh. de blanc : FRF 500 – Paris, 1890 : *Canal Saint-Martin* ; *Masures*, deux études ensemble : FRF 510 – Paris, 29 juin 1949 : *Vues d'églises et de diverses architectures à Caen*, suite de douze dess. : FRF 10 000.

SÉCHAS Alain
Né en 1955 à Colombes. XXe siècle. Français.
Peintre de compositions animées, figures, animaux, sculpteur, dessinateur, auteur d'installations, vidéaste.
Il vit et travaille à Paris. Il participe à des expositions collectives : 1985 Lothringer Strasse à Munich ; 1990 Biennale de Venise dans la section Aperto ; 1991 Biennale d'Art contemporain de Lyon ; 1992 Hôtel des Arts à Paris ; 1996 centre d'Art contemporain, le Magasin de Grenoble. Il montre ses œuvres dans des expositions personnelles, dont : 1985, 1988, 1995 galerie Ghislaine Hussenot à Paris ; 1987 APAC à Nevers ; 1990 La Criée, Halle d'Art contemporain, à Rennes ; 1995 Centre d'art contemporain le Creux de l'Enfer à Thiers ; 1996 Biennale de São Paulo, musée d'Art contemporain de Lyon ; 1997 école des beaux-arts de Nîmes, fondation Cartier pour l'art contemporain à Paris.
Son travail met en scène à travers diverses techniques – peinture, sculpture, dessin, installation, vidéo, film d'animation –, des séquences de vie teintées d'humour, des personnages (enfants, professeurs), animaux (pieuvres, chats), la vie et la mort (nombreux squelettes), évoquant le monde de l'enfance dans une esthétique proche de la bande dessiné, la télévision. Privilégiant la spontanéité, l'art du bref, les matériaux humbles, sans valeur (polyester, grillage, objets), il raconte des anecdotes banales, accessibles à tous, comme une leçon de peinture (*Papas* 1995), les peurs et angoisses quotidiennes de l'agression, sexuelle notamment, (*Viol* 1988, *L'Exhibitionniste* 1991), et désigne les rapports de force inhérents à la vie en société, la violence du pouvoir.
Bibliogr. : Patrick Javault : *Alain Séchas*, Association pour l'art contemporain, Nevers, 1988 – Catalogue de l'exposition : *Alain Séchas*, Hôtel des Arts, Paris, 1992 – Catherine Francblin, interview par... : *Alain Séchas. Si c'est beau, c'est beau pour tout le monde*, Art Press, n° 212, Paris, avr. 1996.

MUSÉES : ANGOULÊME (FRAC Poitou-Charente) : *Le Pacman* 1984 – CHAMALIÈRES (FRAC Auvergne) : *La Pieuvre* 1990, polyester, plexiglas, inox – LIMOGES (FRAC Limousin) : *Les Chromes* 1988 – LYON (FRAC Rhône-Alpes) – PARIS (Mus. Nat. d'Art Mod.) : *Le Vélo* 1985 – *Le mannequin* 1985 – PARIS (FNAC) : *Professeur suicide* 1995, installation.

SECHEHAYE Félix
Né le 20 avril 1839 à Genève. XIXᵉ siècle. Suisse.
Peintre.
Élève de Calame. Il exposa à Genève jusqu'en 1880.

SECHEHAYE Jacques René
Né le 7 novembre 1758 à Genève. Mort le 3 mars 1786 à Genève. XVIIIᵉ siècle. Suisse.
Peintre sur émail.
Élève de P. F. Marcinhes.

SECHER Valdemar
Né le 24 juin 1885 à Skaarup près de Rönde. XXᵉ siècle. Danois.
Peintre de portraits, paysages.
Il fut élève de N. V. Dorph. Il vécut et travailla à Copenhague.
MUSÉES : COPENHAGUE – HULL.

SECK Amadou
Né en 1950 à Dakar. XXᵉ siècle. Sénégalais.
Peintre.
Il tente, à travers une matière argileuse et sablonneuse, de retrouver les thèmes et les formes de la statuaire africaine ancienne.

SECK-CARTON Heinrich Josef Anton Maria
Né le 6 octobre 1888 à Flörsheim. XXᵉ siècle. Allemand.
Peintre de compositions religieuses, fresquiste.
Il peignit des fresques pour des églises de Mayence et des environs. Il vécut et travailla à Mayence.
MUSÉES : MAYENCE (Gal. mun.).

SECKEL Chr.
XVIIIᵉ siècle. Autrichien.
Peintre.
Père ou frère de Norbert Seckel. Il a peint quatre architectures du château de Seehof près de Bamberg.

SECKEL Josef
Né le 23 décembre 1881 à Rotterdam. Mort en 1945. XXᵉ siècle. Hollandais.
Peintre de figures, natures mortes.
Il vécut et travailla à La Haye.
MUSÉES : LA HAYE (Mus. mun.) – ROTTERDAM (Mus. Boymans).
VENTES PUBLIQUES : AMSTERDAM, 14 sep. 1993 : *Zinnias*, h/t (40x26) : **NLG 1 495.**

SECKEL Norbert
Né en 1725 à Prague. Mort vers 1800. XVIIIᵉ siècle. Autrichien.
Peintre d'architectures, de paysages et de fleurs.
Il exécuta des fresques dans la Salle Espagnole du château de Prague.

SECKELMAN Hans
XIXᵉ-XXᵉ siècles. Allemand.
Peintre.
On cite de lui un *Portrait de Karl Marx*.

SECKENDORF Götz von
Né le 3 octobre 1889 à Brunswick. Mort le 24 août 1914 près de Cambrai (Nord), tombé sur le champ de bataille. XXᵉ siècle. Allemand.
Peintre de paysages.
Il fut élève de Ranson à Paris.
MUSÉES : BRUNSWICK : *Jeune Fille au bain* – *Paysage près de Friedershorf* – HAMBOURG (Kunsthalle) : *Paysage près de Tanger*.
VENTES PUBLIQUES : VIENNE, 29-30 oct. 1996 : *Vue de Pegli*, h/pan. (49x64) : **ATS 86 250.**

SECLIERS. Voir SICLERS

SECO Simao ou Sequo
XVIᵉ siècle. Portugais.
Peintre, enlumineur.
Il était actif à Lisbonne aux début et milieu du XVIᵉ siècle. Membre de l'ordre des Augustins. Il a exécuté un *Missel* pour la cathédrale de Braga en 1529. Il travailla pour le roi Jean III de 1551 à 1554.

SECOLA A.
Peintre de genre.

Cet artiste est cité par miss Florence Lévy.
VENTES PUBLIQUES : NEW YORK, 27 jan. 1906 : *Musique* : **USD 100** – AMSTERDAM, 28 fév. 1989 : *Villageois bavardant près d'un puits*, h/t (68x47,5) : **NLG 1 092** – NEW YORK, 21 mai 1991 : *Fête villageoise*, h/t (50,8x81,3) : **USD 4 620** – NEW YORK, 20 juil. 1994 : *Danses à l'auberge*, h/t (50,2x81,9) : **USD 1 840.**

SECOND Louis. Voir FÉRÉOL

SECONDINO Pompeo ou Secondiano
Originaire de Verceil. XVIIᵉ siècle. Italien.
Peintre.
Il fut actif à partir de 1603. Il travailla pour la cour du duc à Turin.

SECONET Hans Matthes, appellation erronée. Voir SEBERT

SECORPS. Voir SCORE

SECQUEVILLE Maxime
Né en 1935. XXᵉ siècle. Français.
Peintre de paysages, paysages urbains, paysages d'eau.
VENTES PUBLIQUES : LA VARENNE-SAINT-HILAIRE, 6 mars 1988 : *Promeneurs au bord de la Marne à Champigny*, h/t (60x73) : **FRF 7 500** – LA VARENNE-SAINT-HILAIRE, 29 mai 1988 : *La Marne à La Varenne Saint-Hilaire*, h/t (60x73) : **FRF 6 000** – LA VARENNE-SAINT-HILAIRE, 21 mai 1989 : *Le petit bras de Polangis*, h/t (65x80) : **FRF 6 800** – VERSAILLES, 24 sep. 1989 : *Moret-sur-Loing*, h/t (50x61) : **FRF 7 000** – VERSAILLES, 10 déc. 1989 : *Paysage du Perche*, h/t (50x61) : **FRF 4 500** – VERSAILLES, 22 avr. 1990 : *Camaret, le mauritanien d'Armorique*, h/t (54x65) : **FRF 4 200** – LA VARENNE-SAINT-HILAIRE, 20 mai 1990 : *Lumière d'automne*, h/t (60x73) : **FRF 7 000.**

SEDAZZI Giuseppe
Né en 1757 à Bologne. XVIIIᵉ siècle. Italien.
Peintre.
Élève de G. G. Barozzi et de G. Varotti.

SEDDING John Dando
Né le 13 avril 1838 à Eton. Mort le 7 avril 1891 à Winsford. XIXᵉ siècle. Britannique.
Architecte, décorateur, dessinateur et écrivain d'art.
Laissons de côté son rôle d'architecte. Ce fut en même temps un habile dessinateur et il dessina nombre de modèles de broderies, de papiers peints, etc., et sa parfaite connaissance des plantes lui permit, par sa façon de traiter les fleurs et les feuilles, de donner à ses ouvrages un caractère particulier.

SEDDON John Pollard
Né le 19 septembre 1827 à Londres. Mort le 1ᵉʳ février 1906. XIXᵉ siècle. Britannique.
Décorateur, lithographe, architecte et écrivain d'art.
Frère de Thomas Seddon. Il grava des architectures et des paysages.

SEDDON Thomas
Né le 28 août 1821 à Londres. Mort le 23 novembre 1856 au Caire. XIXᵉ siècle. Britannique.
Paysagiste et peintre de sujets orientaux.
Fils d'un important fabricant d'ameublement de Londres. Il vint à Paris en 1841 poursuivre ses études. A son retour, il fut dessinateur chez son père. Il fut un des fondateurs de la North London School of Drawing and Modelling et y fut professeur. En 1851, il commença à peindre et, l'année suivante, exposa son premier tableau *Pénélope*. Plus tard, il se consacra au paysage. En 1853 et 1854, il voyagea en Orient en compagnie de Holman Hunt. Il mourut au cours d'un troisième voyage. La Tate Gallery de Londres conserve de lui *Jérusalem et la vallée de Josaphat*.

$eddon

VENTES PUBLIQUES : LONDRES, 28 nov. 1972 : *Pénélope* : **GBP 3 600** – LONDRES, 18 oct. 1974 : *Dromadaire et Arabes dans le désert* : **GNS 450** – NEW YORK, 22 mai 1985 : *Arab Shaykh (Sir Richard Burton en costume arabe)* 1854, h/t (46,4x36,2) : **USD 37 500.**

SEDEJ Maksim
Né en 1909 à Dobracevo. XXᵉ siècle. Yougoslave.
Peintre.
Cet artiste qui a subi l'influence des maîtres de l'École française

moderne a présenté à Paris une composition : *Le Cirque*, dans le cadre de l'Exposition ouverte en 1946 au Musée d'Art Moderne par l'Organisation des Nations Unies.

SEDELMAYER. Voir aussi **SEDELMAYR**

SEDELMAYER Ferdinand von
XIXᵉ siècle. Actif à Vienne vers 1820. Autrichien.
Portraitiste.

SEDELMAYER Jakob
Né à Friedberg (Bavière). XVIIᵉ siècle. Travaillant à Augsbourg en 1695. Allemand.
Peintre de compositions religieuses.
Il peignit des sujets religieux et des évènements contemporains. Il fut aussi connu comme peintre de messages.

SEDELMAYER Joseph Anton
Né en 1797 à Munich. Mort en 1863. XIXᵉ siècle. Allemand.
Peintre de paysages, aquafortiste et lithographe.
Élève de Kobell et de G. von Dillis à Munich. Il grava d'après les tableaux des Musées de Schleissheim et de Munich.

VENTES PUBLIQUES : MUNICH, 14 mars 1985 : *Paysage montagneux au pont de bois* 1830, h/t (56,5x74,5) : **DEM 5 000.**

SEDELMAYER Martin
Né en 1766. Mort le 31 mai 1799 à Vienne. XVIIIᵉ siècle. Autrichien.
Dessinateur de plantes.

SEDELMAYR. Voir aussi **SEDELMAYER**

SEDELMAYR Eleonora Katharina. Voir **REMSHARD**

SEDELMAYR H.
XVIIIᵉ siècle. Autrichien.
Aquafortiste.
Il grava un feuillet portant l'effigie de l'empereur *Charles VI*, qui se trouve à la Bibliothèque Nationale de Vienne.

SEDELMAYR Jeremias Jakob ou **Sedelmayer**
Né en 1706 à Augsbourg. Mort en 1761 à Augsbourg. XVIIIᵉ siècle. Allemand.
Peintre de miniatures, dessinateur et graveur.
Il a gravé des sujets religieux, des portraits et des scènes de genre. On cite de lui des vues de la bibliothèque impériale de Vienne qui furent gravées d'après ses propres dessins, et qui furent publiées en 1737.
VENTES PUBLIQUES : MUNICH, 29 oct. 1985 : *Lapidation de Saint Etienne* 1739, pl. et lav./trait de sanguine et cr. (36x22,5) : **DEM 2 500.**

SEDELMAYR Joseph
Né en 1805 à Gars. XIXᵉ siècle. Actif à Munich. Allemand.
Lithographe.
Élève de H. Mitterer à Munich.

SEDELMAYR Sabina
Née vers 1700 à Augsbourg. Morte en 1775 à Augsbourg. XVIIIᵉ siècle. Allemande.
Miniaturiste et aquarelliste.
Sœur de Jeremias Jakob Sedelmayr et de Eleonora Katharina Remshard.

SEDERBOOM. Voir **QUELLIN Jan Erasmus**

SEDGLEY Peter
Né en 1930. XXᵉ siècle. Britannique.
Peintre.
De 1944 à 1947 il fit des études d'architecture à la suite desquelles il travailla en effet comme architecte, de 1947 à 1959, créant, en collaboration avec Bridget Riley, en 1960-1962, une coopérative de techniciens du design et de la construction.
Il participe à de nombreuses expositions consacrées à cette tendance, notamment : 1965, *The responsive Eye*, Museum of Modern Art, New York ; 1965, Salon des Réalités Nouvelles, Paris ; 1966, *Art Cinétique*, Coventry ; 1966, *Aspects du Nouvel Art Britannique*, exposition itinérante en Australie ; 1967, *Lumière en Mouvement*, Dublin, Bristol ; 1968, *Gravure Britannique*, Museum of Modern Art, New York, etc.
Il montre ses œuvres dans des expositions personnelles, dont : 1965, 1966, Londres ; 1965, 1966, New York ; 1966, Chicago ; 1968, Hambourg.

Il ne commença à peindre qu'en 1963. Il consacra essentiellement son travail à la recherche d'effets optiques et lumino cinétiques.
BIBLIOGR. : In : *Catalogue de la Foire d'Art de Cologne*, 1969 – Frank Popper : *L'Art cinétique*, Gauthier-Villars, Paris, 1970.
VENTES PUBLIQUES : NEW YORK, 13 fév. 1991 : *Suspense* 1966, acryl. sur t. préformée (152,4x132,1) : **USD 2 200.**

SEDGWICK John, Mrs. Voir **OLIVER Emma Sophie**

SEDGWICK William
Né en 1748 à Londres. Mort vers 1800. XVIIIᵉ siècle. Britannique.
Graveur au pointillé et peintre de paysages.
Il subit l'influence de Fr. Bartolozzi.

SEDILLE Jules ou **Charles Jules**
Né le 26 mars 1807 à Paris. Mort le 30 juillet 1871 à Paris. XIXᵉ siècle. Français.
Peintre de batailles et architecte.
Père de Paul Sedille et élève de Vaudoyer et de Le Bas.

SEDILLE Paul
Né en 1836 à Paris. Mort le 6 janvier 1900 à Paris. XIXᵉ siècle. Français.
Paysagiste, architecte, décorateur et écrivain d'art.
Fils de Jules Sedille et élève de Lanoue, de Guénepin et de Renié.
VENTES PUBLIQUES : PARIS, 1880 : *Paysage* : **FRF 160** – PARIS, 1880 : *Paysage* : **FRF 107** – PARIS, 6 juil. 1949 : *Paysages, vues de ville, revue militaire*, suite de peint. : **FRF 2 000** – PARIS, 15 fév. 1950 : *Crépuscule* : **FRF 1 700** ; *Paysage* : **FRF 1 200** – VIENNE, 10 juin 1980 : *Chemin en forêt*, h/pan. (40,5x31,5) : **ATS 18 000.**

SEDILLOT Anna
Née à Paris. XIXᵉ-XXᵉ siècles. Française.
Pastelliste.
Sociétaire des Artistes Français depuis 1899, elle figura au Salon de ce groupement, obtenant une mention honorable en 1900.

SEDIVA Emanuela
Née en 1880 à Hostiwitz. XXᵉ siècle. Tchécoslovaque.
Peintre.

SEDIVY Franz Joseph
Né le 26 novembre 1888 à Copenhague. XXᵉ siècle. Danois.
Peintre de décors.
Fils de Franz Maria Sedivy.

SEDIVY Franz Joseph Xaver
Né le 23 octobre 1838 à Goltsch-Jenikau. Mort le 22 septembre 1919 à Copenhague. XIXᵉ-XXᵉ siècles. Danois.
Graveur sur bois.
Père de Franz Maria S. Il s'établit à Copenhague en 1870.

SEDIVY Franz Maria
Né le 2 décembre 1864 à Prague. XIXᵉ-XXᵉ siècles. Danois.
Illustrateur, lithographe.
Fils de Franz Joseph Xaver Sedivy et père de Franz Joseph Sedivy. Il fut élève de l'Académie des Beaux-Arts de Copenhague.
MUSÉES : COPENHAGUE – FREDERIKSBORG.

SEDIVY Karel
Né le 29 août 1860 à Prague. Mort le 7 novembre 1906 à Copenhague. XIXᵉ-XXᵉ siècles. Danois.
Peintre de paysages, graveur, dessinateur, illustrateur.
Frère de Franz Maria Sedivy. Il travaillait pour des illustrés. Il gravait le bois.
MUSÉES : COPENHAGUE.

SEDLACEK Franz ou **Sedlazer**
Né le 21 janvier 1891 à Breslau (Wroclaw en Pologne). Mort en 1944. XXᵉ siècle. Allemand.
Peintre, graveur.
Il s'établit à Vienne et fut membre de la « Sezession ».
MUSÉES : LINZ : *Le Bibliothécaire*.
VENTES PUBLIQUES : COLOGNE, 19 nov. 1981 : *Tête-à-tête*, h/pan. (45x33,5) : **DEM 4 600** – VIENNE, 21 juin 1983 : *Les Poissons volants* 1916, encre de Chine (16,5x26) : **ATS 18 000** – VIENNE, 31 mars 1984 : *Salzbourg, ou Paysage avec chasseur* 1926, h/cart. (65x54) : **ATS 120 000** – VIENNE, 10 sep. 1985 : *L'orage* 1932, fus. et estompe (43,5x37) : **ATS 22 000** – NEW YORK, 24 fév. 1995 : *La visiteuse* 1925, h/pan. (53,3x64,8) : **USD 31 050** – LONDRES, 15 mars 1996 : *Le marchand de galettes à Scutari en Turquie*, h/t (82x129,5) : **GBP 6 325** – NEW YORK, 10 oct. 1996 : *Forme au-dessus des arbres* 1928, h/pan. (45,1x49,9) : **USD 37 375.**

SEDLACEK Peter
Né en 1939 à Hambourg. xxᵉ siècle. Actif aussi en France et en Espagne. Allemand.
Peintre. Tendance surréaliste.
Peter Sedlacek vit à Hambourg, Ibiza et Vence. Il a exposé à Vence.
L'œuvre de Peter Sedlacek se situe aux confins du surréalisme. Elle décrit un univers cellulaire diffus, en suspension dans des espaces indéterminés, paysages cosmiques échappés d'un univers visionnaire.

SEDLACEK Stephan
xixᵉ-xxᵉ siècles. Autrichien ou Tchécoslovaque.
Peintre de genre, intérieurs.

VENTES PUBLIQUES : ENGHIEN-LES-BAINS, 4 mars 1984 : *Le marchand d'esclaves*, h/t contrecollée/pan. (79x59) : **FRF 18 000** – LONDRES, 21 juin 1989 : *Scène de harem*, h/t (78,5x124) : **GBP 4 400** – LONDRES, 14 fév. 1990 : *Dans le harem*, h/t (78,5x124) : **GBP 8 250** – AMSTERDAM, 25 avr. 1990 : *Une histoire intéressante*, h/t (53x67) : **NLG 8 050** – AMSTERDAM, 23 avr. 1991 : *Réunion musicale*, h/t (52x66) : **NLG 4 830** – AMSTERDAM, 24 avr. 1991 : *Récital dans un intérieur rococo*, h/t (55x68) : **NLG 3 450** – LONDRES, 17 juin 1992 : *La partie de billard*, h/t (72x114) : **GBP 2 750** – AMSTERDAM, 20 avr. 1993 : *La conversation des cardinaux*, h/t (54x68) : **NLG 1 725.**

SEDLACEK Vojtech ou Adalbert
Né le 9 septembre 1892 à Libeany. xxᵉ siècle. Tchécoslovaque.
Peintre, peintre à la gouache, aquarelliste, graveur.
Il fut élève de J. Preissier et de M. Svabinsky. Il continua ses études à Berlin, Dresde, Munich et à Vienne.
Il a figuré à des expositions à Milan, aux États-Unis, au Japon, à Cracovie, Varsovie, Londres, en 1937 à l'Exposition internationale de Paris où il obtint un diplôme d'Honneur. Il a montré de nombreuses expositions de ses œuvres à Prague, à partir de 1925. Il reçut des distinctions importantes en 1954, 1959, 1964. Cet artiste est, avec V. Rabas, un interprète ému du paysage local.
BIBLIOGR. : *50 ans de peinture tchécoslovaque 1918-1968*, Musées tchécoslovaques, 1968.
MUSÉES : PRAGUE (Gal. Mod.) : Aquarelles et gouaches.

SEDLACZEK Joseph ou Sedlatschek
Né en 1789. Mort le 11 juin 1845 à Vienne. xixᵉ siècle. Autrichien.
Graveur au burin.
On cite de lui une vue de Hartberg en Styrie.

SEDLCANSKY Johann Jakob
xviiᵉ siècle. Actif à Prague. Tchécoslovaque.
Enlumineur et calligraphe.
Il enlumina un psautier de 1620 à 1623.

SEDLEZKY Balthazar Sigismond ou Sedletzky ou Sedleczky. Voir SETLEZKY

SEDLMAIER Thekla Crescentia, née Karth
xixᵉ siècle. Active à Munich vers 1830. Allemande.
Peintre de genre, portraits.
Élève de J. Muxel.

SEDLMAYER ou Sedlmayr. Voir aussi SEDELMAYER et SEDELMAYR

SEDLMAYR
Mort en 1798. xviiiᵉ siècle. Actif à Munich. Allemand.
Paysagiste.

SEDMIGRADSKY E.
Peintre d'histoire.
Le Musée d'Helsinki conserve de lui *Alexandre le Grand à la tente de Darius.*

SEDOFF Grigorii Sémenovitch ou Sedov, Siedoff
Né en 1836. Mort en 1884 ou 1886. xixᵉ siècle. Russe.
Peintre de genre, figures, graveur.

Il fut élève de l'Académie de Saint-Pétersbourg. Il fut aussi lithographe.

MUSÉES : MOSCOU (Gal. Tretiakov) : *Une bourgeoise de Koursk* – SAINT-PÉTERSBOURG (Mus. Russe) : *Ivan le Terrible admirant sa femme Vassilissa Milentieva.*
VENTES PUBLIQUES : LONDRES, 14 déc. 1995 : *Ivan le Terrible écoutant les conseils de son favori Oprichnik Malyuta Skuratov*, h/t (142,5x106,5) : **GBP 17 250.**

SEDRAC Serge
Né en 1878 à Tbilissi (Géorgie). Mort en 1974 à Paris. xxᵉ siècle. Actif depuis 1926 en France. Russe.
Peintre de scènes de genre, paysages animés, paysages, paysages de montagne.
Il étudia à l'École des Beaux-Arts de Moscou. Il poursuivit ses études artistiques à Paris, où il s'installa définitivement en 1926. Il peignit principalement des paysages de montagne, avec une prédilection pour les Alpes.
VENTES PUBLIQUES : PARIS, 25 juin 1947 : *Megève* : **FRF 2 000** – PARIS, 27 jan. 1950 : *Soleil sur la neige* : **FRF 7 800** – PARIS, 12 fév. 1989 : *La sortie de chez Maxim's*, h/t (27x35) : **FRF 7 000** – PARIS, 4 avr. 1989 : *Le marchand de ballons*, h/t (27x35) : **FRF 5 000** – SCEAUX, 11 mars 1990 : *Scène de plage*, h/t (16x28) : **FRF 5 800** – PARIS, 12 déc. 1990 : *Soleil couchant sur la neige à Saint-Maurice*, h/cart./t. (46x53,5) : **FRF 9 000.**

SEE Mathilde
Née à Paris. xxᵉ siècle. Française.
Peintre de fleurs, décorateur.
Elle travaillait à Paris. Elle exposait à la Société Nationale des Beaux-Arts.

MUSÉES : PARIS.
VENTES PUBLIQUES : PARIS, 16 juin 1925 : *Nature morte : pêches, raisins, figures et timbales*, aquar. : **FRF 130** – PARIS, 14 et 15 déc. 1927 : *Le plat de pêches*, aquar. : **FRF 180** – PARIS, 29 nov. 1937 : *Bouquet de roses blanches*, aquar. : **FRF 45** – PARIS, 24 avr. 1943 : *Les pêches* : **FRF 800** – PARIS, 23 mars 1944 : *Fleurs et Corbeille de fruits*, deux aquar. : **FRF 2 200** – PARIS, 24 mai 1944 : *Roses-thé*, aquar. : **FRF 850** – PARIS, 31 jan. 1945 : *Roses dans un vase*, aquar. : **FRF 950** ; *Nature morte : porcelaine et roses thé*, aquar. : **FRF 1 200** – PARIS, oct. 1945-juil. 1946 : *Roses roses dans un vase*, aquar. : **FRF 4 000** – PARIS, 28 fév. 1951 : *Fleurs*, aquar. : **FRF 1 800.**

SEE Raymonde
Née à Paris. xxᵉ siècle. Française.
Peintre, dessinateur.
Elle fut élève de Conrad Kickert et Morisset. Elle a exposé, à Paris, au Salon des Tuileries.

SEEBACH Adam
D'origine allemande. xviiᵉ siècle. Travaillant à Nyköping de 1629 à 1655. Suédois.
Peintre.
Il travailla pour la cour de Suède.

SEEBACH C. H.
xviiiᵉ siècle. Travaillant vers 1750. Danois.
Dessinateur.
On cite de lui un portrait du roi *Frédéric V de Danemark.*

SEEBACH Hans Georg
Originaire de Zurich. XVIᵉ siècle. Suisse.
Peintre verrier.
Fils d'Ulrich Seebach. Il travailla pour la ville de Zurich et s'établit à Strasbourg en 1567. Il fut actif de 1542 à 1570.

SEEBACH Lothar von
Né le 26 mars 1853 à Fessenbach. Mort le 23 septembre 1930 à Strasbourg (Bas-Rhin). XIXᵉ-XXᵉ siècles. Français.
Peintre de scènes de genre, portraits, intérieurs, paysages, graveur, dessinateur.
Il fut élève de Ferdinand Keller. Il se fixa à Strasbourg en 1875. Il voyagea régulièrement en Italie.
MUSÉES : BERLIN (Gal. Nat.) : *Détail du port de Strasbourg – Pont à Sarrebourg – La vieille lingère* – CARLSRUHE : *Chez le potier* – STRASBOURG : *L'Église Saint-Pierre de Rome – Portrait de l'antiquaire Brion – L'aumône à Saint Marc.*
VENTES PUBLIQUES : LINDAU, 5 mai 1982 : *Bouquet de fleurs d'automne*, h/t (76x97) : **DEM 4 300** – STRASBOURG, 11 mars 1989 : *Jeune fille blonde en tailleur mauve*, h/t (100x81) : **FRF 16 000** – BERNE, 12 mai 1990 : *Portrait d'une femme en chapeau*, h/t (80x64) : **CHF 2 600.**

SEEBACH Peter
Né vers 1540 à Zurich. Mort le 2 août 1605 à Zurich. XVIᵉ siècle. Suisse.
Peintre verrier.
Il exécuta de nombreux vitraux et vitres représentant des armoiries pour des maisons bourgeoises de Zurich.

SEEBACH Ulrich
Mort en 1552 à Zurich. XVIᵉ siècle. Actif à Kybourg. Suisse.
Peintre verrier.
Père de Hans Georg Seebach. Il exécuta des vitraux représentant des blasons.

SEEBACHER Ferdinand
Né le 10 mars 1831 à Munich. Mort le 29 septembre 1904 à Munich. XIXᵉ siècle. Allemand.
Peintre de décorations.
Il peignit des décorations pour des églises.

SEEBER Johann Stephan
Né vers 1708. Mort en 1792. XVIIIᵉ siècle. Actif à Dresde. Allemand.
Graveur.
Il fut graveur à la cour de Dresde et exécuta des fleurs et divers motifs ornementaux.

SEEBER Karl Andreas
Né le 30 novembre 1855 à Sbitschin. XIXᵉ siècle. Allemand.
Peintre de genre, portraits.
Il fut élève d'Anton von Werner et travailla à Berlin.
VENTES PUBLIQUES : AMSTERDAM, 2 mai 1990 : *La vie quotidienne dans un quartier de Rome* 1885, h/t (80x62) : **NLG 6 670.**

SEEBERGER Gustav
Né en 1812 à Redwitz (Franconie). Mort le 22 avril 1888 à Munich. XIXᵉ siècle. Allemand.
Peintre d'architectures et lithographe.
Élève de l'École des Beaux-Arts de Nuremberg. En 1840, il se fixa à Munich et y devint professeur de l'Académie en 1854. Il grava des paysages de Bavière.

SEEBLUMER Franz Karl
XVIIᵉ siècle. Actif à Pilsen dans la seconde moitié du XVIIᵉ siècle. Autrichien.
Peintre.
Il peignit des fresques et des tableaux d'autel pour les églises d'Unter-Rotschow, de Tepl et de Plass.

SEEBOECK Ferdinand
Né le 28 mars 1864. XIXᵉ-XXᵉ siècles. Autrichien.
Sculpteur.
Il fut élève d'Hellmer et d'Ad. Hildebrand.
MUSÉES : MUNICH (Gal. Schach) : *Portrait du comte Schach* – STRASBOURG : *Buste de Puttkamer.*

SEEBOLD Rudolf
Mort en juin 1918. XXᵉ siècle. Allemand.
Peintre de figures.

SEECK Hans
Mort en 1583. XVIᵉ siècle. Actif à Brunswick. Allemand.
Sculpteur.
Il sculpta des tombeaux, des bas-reliefs et des chaires.

SEECK Marie
Née le 11 septembre 1861 à Königsberg. XIXᵉ-XXᵉ siècles. Allemande.
Peintre de paysages, architectures, graveur.

SEECK Otto
Né le 7 mars 1868 à Berlin. XIXᵉ-XXᵉ siècles. Allemand.
Peintre, lithographe.
Il fut élève de Knille à l'Académie des Beaux-Arts de Berlin. Il a exécuté des peintures décoratives.

SEED T.S.
XVIIIᵉ-XIXᵉ siècles. Actif à Southampton de 1795 à 1820. Britannique.
Graveur de portraits et d'armoiries.

SEEFISCH Hermann Ludwig
Né en 1816 à Potsdam. Mort en 1879. XIXᵉ siècle. Allemand.
Paysagiste, portraitiste et peintre de genre.
Il entra en 1832 dans l'atelier de Wilhelm Wachs, à Berlin, et devint élève de l'Académie de cette ville. Il se perfectionna à Paris, puis se fixa de nouveau à Berlin.
VENTES PUBLIQUES : NEW YORK, 3 mai 1979 : *Chalet au bord d'un lac de montagne* 1850, h/t (67x94) : **USD 3 500.**

SEEFRIED Anton ou **Peter Anton** ou **Seyfrid**
Né vers 1742 à Otting près de Monheim. Mort le 27 mars 1812 à Munich. XVIIIᵉ-XIXᵉ siècles. Allemand.
Modeleur en porcelaine.
Père de Georg Seefried et élève de F. A. Bustelli. Il travailla pour les Manufactures de porcelaine de Nymphenbourg et de Kelsterbach.

SEEFRIED Friedrich ou **Seyfrid**
Né en 1549 à Nördlingen. Mort en 1609. XVIᵉ siècle. Allemand.
Peintre de portraits et d'armoiries et dessinateur de vues.
Peut-être identique à Michael Seefried. Il travailla pour le duc Guillaume V de Bavière.

SEEFRIED Georg
Né vers 1786. Mort le 20 juillet 1817 à Munich. XIXᵉ siècle. Allemand.
Paysagiste et peintre sur porcelaine.
Fils de Peter Anton Seefried. Il travailla pour la Manufacture de porcelaine de Nymphenbourg.

SEEFRIED Johann Kaspar
XVIIᵉ-XVIIIᵉ siècles. Travaillant à Nördlingen de 1681 à 1724. Allemand.
Sculpteur.
Il sculpta surtout des monuments funéraires et travailla également pour le château de Schrattenhofen.

SEEFRIED Michael
XVIᵉ siècle. Actif à Nördlingen de 1575 à 1576. Allemand.
Peintre.
Peut-être identique à Friedrich Seefried.

SEEGEN Bartholomäus
Né en 1684 à Vienne. Mort le 2 décembre 1761 à Vienne. XVIIIᵉ siècle. Autrichien.
Sculpteur.
Probablement père de Franz Xaver Seegen.

SEEGEN Franz Xaver ou **Segen**
Né le 5 octobre 1724 à Vienne. Mort en 1780 à Vienne. XVIIIᵉ siècle. Autrichien.
Sculpteur.
Probablement fils de Bartholomäus Seegen. Élève de l'Académie de Vienne. Il sculpta des statues religieuses, des bas-reliefs et des crucifix.

SEEGEN Johann Bartholomäus
Né en 1726 à Vienne. Mort le 17 mars 1804 à Vienne. XVIIIᵉ siècle. Autrichien.
Sculpteur.
Frère de Franz Xaver Seegen.

SEEGER Hermann
Né le 15 octobre 1857 à Halberstadt. Mort en 1920. XIXᵉ siècle. Actif à Berlin. Allemand.
Peintre de genre, figures, paysages animés, graveur.
Il fut élève de Thumann et de Gussow à l'Académie de Berlin.
MUSÉES : GÖRLITZ (Mus. Kaiser-Friedrich) : *Repos pendant la fuite.*

VENTES PUBLIQUES : MUNICH, 1er déc. 1976 : *Jeune Fille sur la plage*, h/t (52x73) : **DEM 830** – LONDRES, 5 oct 1979 : *La lettre d'amour*, h/t (84x118,7) : **GBP 900** – LONDRES, 26 nov. 1986 : *Jeune fille assise sur la plage*, h/t (51x72) : **GBP 3 800** – PARIS, 30 mai 1988 : *L'Homme à la pipe*, h/t (65x100) : **FRF 3 500** – NEW YORK, 17 jan. 1990 : *Repos sur la plage*, h/t (85,2x109,2) : **USD 29 700** – NEW YORK, 23 mai 1990 : *Confidences* 1901, h/pan. (650,8x67,3) : **USD 8 250** – AMSTERDAM, 5 juin 1990 : *Jeune femme cousant dans un intérieur* 1914, h/t (42,5x34) : **NLG 7 475** – STOCKHOLM, 14 nov. 1990 : *Jeunes Enfants égarés en forêt*, h/t (90x71) : **SEK 21 000** – MUNICH, 12 déc. 1990 : *Jeunes Filles dans les dunes*, h/t (66x102) : **DEM 17 600** – LONDRES, 19 juin 1992 : *Plaisirs d'été* 1899, h/t (90x70) : **GBP 18 700** – AMSTERDAM, 21 avr. 1993 : *Lilas*, h/t (81x63) : **NLG 5 175** – LONDRES, 18 juin 1993 : *Sur la plage*, h/t (85x108) : **GBP 5 175** – NEW YORK, 16 fév. 1994 : *Sur la plage*, h/t (78,7x118,1) : **USD 26 450** – LONDRES, 17 mars 1995 : *La Cueillette des marguerites* 1905, h/t (90,2x74,3) : **GBP 40 000** – MUNICH, 25 juin 1996 : *Deux Jeunes Filles dans les dunes*, h/t (85x120,5) : **DEM 15 600** – MUNICH, 23 juin 1997 : *Jeunes filles dansant sur la plage*, h/t (80,5x120,5) : **DEM 17 227**.

SEEGER Johann
XVIIIe siècle. Actif au milieu du XVIIIe siècle. Allemand.
Peintre sur faïence.
Il travailla pour la Manufacture de Niederweiler en 1759.

SEEGER Karl Ludwig
Né le 15 juillet 1808 à Alzey. Mort le 20 août 1866 à Darmstadt. XIXe siècle. Allemand.
Peintre de paysages animés, paysages.
Il travailla à Mayence, à Munich et à Darmstadt.

K·Se R·

MUSÉES : DARMSTADT : *Au bord du lac* – *Retour des paysans* – MAYENCE : *Paysage de Souabe* – MUNICH : *Paysage rhénan*.
VENTES PUBLIQUES : LUCERNE, 19 mai 1983 : *Paysage de l'Ammersee* 1831, h/t (61x81,5) : **CHF 49 000** – HEIDELBERG, 9 oct. 1992 : *Rocher moussu*, h/pap. (16,5x24,4) : **DEM 3 000**.

SEEGER Paul ou Seger
XVIIIe siècle. Allemand.
Peintre de compositions religieuses.
Actif de 1723 à 1743, il était abbé du monastère de Gengenbach.
MUSÉES : GENGENBACH (église du monastère) : *Naissance de la Vierge* 1723.

SEEGER Samuel
Né vers 1727 à Rathenow. Mort le 5 juin 1763 à Bayreuth. XVIIIe siècle. Allemand.
Sculpteur.

SEEGERS. Voir SEGHERS

SEEGERT Alwin
Né le 27 octobre 1862 à Berlin. XXe siècle. Allemand.
Peintre de portraits, architectures.
Il fut élève de C. G. Hellqvist.

SEEGMÜLLER Franz Christian ou Segmüller ou Segmiller
Mort le 28 avril 1696 à Graz. XVIIe siècle. Autrichien.
Peintre.
Il travailla à Graz à partir de 1669.

SEEGMÜLLER Franz Josef
XVIIIe siècle. Actif à Graz de 1727 à 1733. Autrichien.
Peintre.
Fils de Franz Christian.

SEEHAS Christian Ludwig
Né en 1753 à Schwerin. Mort le 26 juillet 1802 à Schwerin. XVIIIe siècle. Allemand.
Peintre et graveur au burin.
Élève de l'Académie de Dresde. Il grava des architectures et des portraits. Le Musée de Schwerin conserve de lui les *Portraits de Joseph Haydn* et de *Hofmeister*, des *Vues du Colisée* et de la *Grotte Égérie de Rome*.

SEEHAUS Paul Adolf
Né le 7 septembre 1891 à Bonn (Rhénanie-Westphalie). Mort le 13 mars 1919 à Hambourg. XXe siècle. Allemand.
Peintre de figures, graveur, dessinateur.
Il gravait à l'eau-forte.
MUSÉES : BERLIN (Mus. Nat.) : *La cathédrale de Magdebourg* –

DÜSSELDORF (Mus. mun.) : *Ville sur la montagne* – WUPPERTAL (Mus. mun.) : *Port* – *Rive du Rhin près de Bonn*.
VENTES PUBLIQUES : COLOGNE, 5 déc. 1981 : *Couple*, pl. (18,1x23,8) : **DEM 1 500**.

SEEHUSEN Johann Christoffer
Né le 20 mai 1762 à Steinberg. Mort le 25 septembre 1824 à Birkerod. XVIIIe-XIXe siècles. Danois.
Graveur au burin et dessinateur.
Père de Peter Johann Seehusen.

SEEHUSEN Peter Johann
Né le 1er avril 1791 à Birkerod. Mort le 1er novembre 1863 à Copenhague. XIXe siècle. Danois.
Graveur.
Fils de Johann Christoffer Seehusen.

SEEHUSEN R. J. P.
XIXe siècle. Actif à Tranekjaer vers 1800. Danois.
Graveur au burin et dessinateur.

SEEKATZ E. Carl
Né en 1785. Mort le 12 octobre 1839 à Darmstadt. XIXe siècle. Allemand.
Peintre et lithographe.
Il travailla pour la cour de Darmstadt et grava des uniformes.

SEEKATZ Friedrich Henrich
XVIIIe siècle. Allemand.
Peintre.
Fils de Georg Christian I Seekatz. Il travaillait à Worms de 1742 à 1752. Il exécuta des sculptures pour l'église de Löhnberg.

SEEKATZ Georg Christian I
Né en décembre 1683 à Westerbourg. Mort en 1750 à Weilbourg. XVIIIe siècle. Allemand.
Peintre.
Père de Friedrich Henrich Seekatz. Il travailla pour l'église et le château de Weilbourg.

SEEKATZ Georg Christian II
Né en 1722 à Grünstadt. Mort en 1788 à Darmstadt. XVIIIe siècle. Allemand.
Peintre et doreur.
Fils de Johann Martin et frère de Johann Ludwig Seekatz. Il était actif à Darmstadt.

SEEKATZ Johann Ludwig
Né en 1711 à Grünstadt. XVIIIe siècle. Allemand.
Peintre.
Fils de Johann Martin et frère de Georg Christian Seekatz. Il travailla pour la cour de Worms.

SEEKATZ Johann Martin
Né en 1669 à Westerbourg. Mort en 1729 à Worms. XVIIe-XVIIIe siècles. Allemand.
Peintre.
Avec une différence d'âge de cinquante ans, il serait le frère aîné de Johann, ou Joseph Konrad, ou Conrad Seekatz. Il était le père de Johann Ludwig et de Georg Christian II Seekatz. Il travailla pour l'église de la Trinité de Worms à partir de 1725.

SEEKATZ Johann, ou Joseph Konrad, ou Conrad
Né le 4 septembre 1719 à Grünstadt (Palatinat). Mort le 25 août 1768 à Darmstadt. XVIIIe siècle. Allemand.
Peintre d'histoire, compositions religieuses, sujets militaires, scènes de genre, paysages animés.
Il serait le frère cadet de Johann Martin Seekatz, pour autant que les cinquante ans de différence d'âge le permettent, il fut aussi son élève. Il fut peintre de la cour de Hesse en 1753. Il suscita l'admiration d'un officier français des troupes d'occupation, qui le recommanda au comte de Thoranc ; celui-ci le fit venir à Grasse afin de décorer son hôtel.
Avant de découvrir la France, il a peint dans le genre de Brouwer. Puis il découvrit la peinture de Fragonard, la lumière du Midi fit le reste et lorsqu'il retourna en Allemagne, ce fut avec une vision nouvelle et ensoleillée.
BIBLIOGR. : Marcel Brion : *La peinture allemande*, Tisné, Paris, 1959.
MUSÉES : AIX-LA-CHAPELLE : *Chaudronnier* – AUGSBOURG : *Libération de saint Pierre* – *Jésus devant Pilate* – BÂLE : *L'attrapeur de rats* – BERLIN (Mus. Kaiser Friedrich) : *Retour d'Égypte* – CONSTANCE : *La maison Wassenberg* – DARMSTADT : *L'artiste* – *Le landgrave Ludwig VIII* – *Portrait de Johann Kupetzky* – *Quatre scènes de la vie du Christ* – *Fuite en Égypte* – *La mission de saint*

Pierre – Épiphanie – Lièvre mort – Mendiants à la fontaine – Le Musicien – La reine de Saba devant Salomon – Cortège de Bacchus – Diane et Actéon – FRANCFORT-SUR-LE-MAIN : Chien et enfant – Repos pendant la bataille – Jeune fille avec une lumière – Le joueur de tympanon – MAGDEBOURG : Garçons à la pêche – MANNHEIM : L'artiste – MAYENCE : Joseph et la femme de Putiphar – Les Juifs veulent lapider le Sauveur – Le Christ et la femme adultère – Le Christ et Caïphe – Les Juifs quittent l'Égypte – Émissaires avec raisins dans la terre promise – NUREMBERG (Mus. Germanique) : Paysage avec famille de mendiants – OSLO (Mus. Nat.) : Paysage avec figures de paysans – SPIRE : La Guerre et la Paix – Repos sur le chemin – Bohémiens au repos – Rébecca à la fontaine – WEIMAR (Mus. Nat.) : Jeune dame et diseuse de bonne aventure – Reniement de saint Pierre – WEIMAR (Mus. Goethe) : La famille du conseiller Goethe – WÜRZBURG : Paysage au clair de lune – ZURICH : L'artiste.

VENTES PUBLIQUES : PARIS, 28 nov. 1923 : Fête de village : FRF 1 200 ; La Vendange et les petits jardiniers, les deux : FRF 1 000 – MUNICH, 4-6 oct. 1961 : Le Marché : DEM 4 800 – LONDRES, 4 mars 1966 : La Fête de l'Épiphanie : GNS 750 – VIENNE, 18 sep. 1973 : L'arrestation du Christ : ATS 38 000 – NEW YORK, 12 janv 1979 : Le Musicien ambulant, h/t (39x32) : USD 5 500 – LONDRES, 17 juil. 1981 : Jacob et Rachel au puits, h/pan. (21x28,6) : GBP 1 800 – PARIS, 6 juin 1984 : Paysage animé, h/t (65x47,5) : FRF 28 000 – LONDRES, 3 juil. 1985 : Enfants faisant de la musique ; Enfants jouant avec une marmotte, h/t mar./pan., une paire (25,5x18) : GBP 15 000 – PARIS, 16 mars 1988 : Portrait de Goethe enfant, h/t (57x48) : FRF 350 000 – PARIS, 16 mars 1988 : Portrait de Goethe enfant, allégorie de l'Air, h/t (57x48) : FRF 350 000 – PARIS, 15 mars 1989 : La Sérénade ; Le Thé dans le parc, h/t, une paire (33x24) : FRF 550 000 – LONDRES, 21 juil. 1989 : Jeunes garçons jouant aux dés ; Jeunes garçons jouant aux cartes, h/t, une paire (chaque 25,7x22) : GBP 6 050 – COLOGNE, 20 oct. 1989 : Jeunes Pêcheurs au bord du ruisseau, h/t (23x23,5) : DEM 13 000 – LONDRES, 11 avr. 1990 : Le Jugement de Pâris, h/t (36,5x49) : GBP 66 000 – LONDRES, 1er avr. 1992 : Jeune paysan et son chien tenant un tison allumé ; Jeune paysan portant une vielle et fumant la pipe, h/t, une paire (chaque 50x38,5) : GBP 14 850 – LONDRES, 10 juil. 1992 : Le Christ et la Samaritaine près du puits, h/pan. (22,5x29,5) : GBP 4 180 – NEW YORK, 14 jan. 1994 : Soldats et villageois dans un campement, h/t (27,9x40) : USD 60 250 – DIJON, 15 mai 1994 : La Chasse du landgrave Ludwig VIII, h/t (45x65) : FRF 560 000 – PARIS, 16 déc. 1994 : Campement de bohémiens au clair de lune, h/t (29x34,5) : FRF 27 000 – VIENNE, 29-30 oct. 1996 : Enfants à la fontaine, h/t (37x32) : ATS 575 000 – AMSTERDAM, 10 nov. 1997 : Orphée charmant les animaux ; Mercure jouant de la flûte pendant qu'Argus s'endort, h/pan., une paire (23,9x30,3 et 24,1x30,2) : NLG 55 353.

SEEKATZ Philipp Christian
Né en 1750 à Worms. XVIIIe siècle. Allemand.
Peintre et dessinateur.
Fils de Friedrich Henrich Seekatz. Le Musée du château de Darmstadt conserve deux peintures de genre de cet artiste.

SEEL Adolf
Né le 1er mars 1829 à Wiesbaden. Mort le 14 février 1907 à Dillenbourg. XIXe siècle. Allemand.
Peintre de genre, portraits, intérieurs, architectures.
Il fut élève de l'Académie de Düsseldorf. Il visita la France, l'Italie, l'Espagne, le Portugal et une partie de l'Afrique. En 1873 et 1874, il voyagea en Orient.

A Seel 1861

MUSÉES : DÜSSELDORF : Intérieur de Saint-Marc de Venise – Intérieur de harem – Portrait du peintre Th. Mintrop – HANOVRE : Le sacristain de village – OSLO : Allée croisée devant une église conventuelle.
VENTES PUBLIQUES : BERLIN, 19 sep. 1968 : Le Harem : DEM 3 400 – NEW YORK, 23 mai 1985 : Un garde nubien, h/t mar./isor. (94x58,5) : USD 8 000 – NEW YORK, 28 oct. 1986 : Une cour intérieure de l'Alhambra 1870, h/pap. mar./pan. (68x42,5) : USD 5 000 – NEW YORK, 23 fév. 1989 : Vente d'esclaves au Caire, h/t (98,4x127,6) : USD 46 200 – LONDRES, 24 nov. 1989 : La marchande d'oranges, h/t (97x68,5) : GBP 17 600 – LONDRES, 14 fév. 1990 : Paysans dans un paysage fluvial, h/t (70,5x95) : GBP 3 520 – LONDRES, 21 juin 1991 : La marchande d'oranges, h/cart.

(66,4x48,3) : GBP 8 800 – NEW YORK, 20 juil. 1995 : La Sentinelle 1873, aquar. sur traces de cr. (34,9x22,9) : USD 4 600 – NEW YORK, 23-24 mai 1996 : Gardiens de nuit 1873, h/t (108x80) : USD 85 000 – LONDRES, 21 nov. 1997 : Dans la cour, h/t (114,2x153,8) : GBP 12 650.

SEEL C.
Peintre de sujets militaires.
Le Musée de Liège conserve de lui Infanterie en retraite.

SEEL Louis
Né le 25 avril 1881 à Wiesbaden (Hesse). Mort le 13 novembre 1958. XXe siècle. Actif en France. Allemand.
Peintre de figures, paysages, aquarelliste. Postimpressionniste.
Il a étudié de 1899 à 1901 à l'Académie des Beaux-Arts de Karlsruhe, en 1901-1902 à l'institut d'art Städel à Francfort. Il gagna la Hollande, puis il résida quatorze ans en France en deux périodes : 1905-1914 où il fut, à Paris, compagnon d'atelier de Matisse, Bonnard, Derain et de Marie Laurencin ; 1919-1925 où il séjourna en Provence. Il visita également l'Espagne. Il séjourna durant la guerre (1914-1919) en Espagne.
Il peignit de nombreux paysages des environs d'Avignon et d'Arles, ayant une prédilection pour les pêchers en fleurs.
MUSÉES : COLOGNE – MANNHEIM – STUTTGART (Staatsgalerie) – WIESBADEN.

SEEL Mahy Van
XVIIe siècle. Actif dans la première moitié du XVIIe siècle. Hollandais.
Sculpteur sur bois.
Il fit une Justice pour l'Hôtel de Ville de Middelbourg.

SEEL Paul
XVIIe siècle. Travaillant à Salzbourg de 1642 à 1695. Autrichien.
Médailleur et graveur au burin.
Il travailla pour les princes archevêques de Salzbourg. Il grava des médailles commémoratives pour divers pèlerinages.

SEEL Peter
Né en 1592. Mort en 1669. XVIIe siècle. Actif à Salzbourg. Autrichien.
Médailleur.
Il grava des médailles décorées de sujets religieux.

SEEL Richard ou Johann Richard
Né le 2 février 1819 à Elberfeld. Mort le 12 février 1875 à Elberfeld. XIXe siècle. Allemand.
Peintre.
Élève de K. F. Sohn à l'Académie de Düsseldorf. Il peignit surtout des portraits. Le Musée Municipal de Düsseldorf possède de lui Portrait de Mme Köster.

SEELAND Edmund
Né à Weisenau près de Mayence. XVIIIe siècle. Actif dans la seconde moitié du XVIIIe siècle. Allemand.
Peintre.
Il travailla pour la cour de Mayence. Il peignit des tableaux d'autel. Le Musée d'Aschaffenbourg conserve de lui Portrait de l'électeur de Mayence.

SEELÄNDER Nikolaus
Né vers 1690 à Erfurt. Mort en 1744 à Hanovre. XVIIIe siècle. Allemand.
Graveur au burin, médailleur.
Peintre de la cour à Hanovre. Numismate, il grava lui-même des médailles à l'effigie de princes de son époque. Il grava des portraits et des arbres généalogiques.

SEELDRAYERS Émile
Né le 24 janvier 1847 à Gand. Mort le 21 mai 1933 à Bruxelles. XIXe-XXe siècles. Belge.
Peintre de genre, portraits, paysages, illustrateur.
Il fit ses études à Gand, à Munich et à Düsseldorf. Il collabora à l'illustration des œuvres de Camille Lemonnier.
BIBLIOGR. : In : Diction. Biogr. illustré des artistes en Belgique depuis 1830, Arto, Bruxelles, 1987.

SEELE von
XIXe siècle. Travaillant vers 1840. Allemand.
Silhouettiste.

SEELE Alexander Cäsar
Né le 14 avril 1849 à Dresde. Mort le 13 octobre 1922 à Munich. XIXe-XXe siècles. Allemand.

Peintre de paysages.
Il fut élève de Ludwig Gebhardt. Il peignit parfois sur verre.
VENTES PUBLIQUES : COPENHAGUE, 16 nov. 1994 : *Jeune Fille debout sous un arbre*, peint. sur verre (11x9) : **DKK 3 400.**

SEELE Jean Mich.

XVIII^e siècle. Actif à Nuremberg entre 1740 et 1762. Allemand.
Peintre et graveur.
Il a gravé des sujets religieux et des portraits.

SEELE Johann Baptist

Né le 27 juin 1774 à Messkirch. Mort le 27 août 1814 à Stuttgart (Bade Wurtemberg). XVIII^e-XIX^e siècles. Allemand.
Peintre d'histoire, sujets militaires, batailles, portraits, graveur.
Il fut élève de Philipp Friedrich Hetsch à l'École des Beaux-Arts de Stuttgart. Peintre à la cour de Wurtemberg, il fut nommé directeur de la Galerie royale à Stuttgart, en 1804.
Il portraitura les membres de la cour du duc Frédéric, puis il peignit des batailles, notamment les exploits de l'armée wurtenbergeoise en 1806 et 1809, qui révèlent de savants effets de clair-obscur.
BIBLIOGR. : In : *Diction. de la peint. allemande et d'Europe centrale*, coll. Essentiels, Larousse, Paris, 1990.
MUSÉES : CARLSRUHE (Kunsthalle) : *Traversée d'un fleuve pendant la nuit* – CONSTANCE : *Portrait du doyen Strasser* – DONAUESCHINGEN : *Plusieurs portraits de l'artiste* – *Scènes militaires et batailles équestres* – *Portraits de membres de la famille princière* – *Les parents de l'artiste* – MUNICH (Nouvelle Pina.) : *Portrait de l'inspecteur J. Chr. von Mannlich* – MUNICH (Gal. Municip.) : *Portrait du directeur J. J. Dorner* – STUTTGART (Gal. Nat.) : *L'archiduc Charles* – *Avant-garde française* – *Quatre escarmouches à cheval* – *Portrait d'une dame* – *Combat sur le pont du Diable* – *Le chasseur sauvage* – *L'hymne de la fidélité* – *Famille du Dr Klein* – VERSAILLES : *Le comte L. W. Otto* – VIENNE (Mus. de l'Armée) : *L'archiduc Charles d'Autriche.*
VENTES PUBLIQUES : PARIS, 1823 : *La grande chasse aux cerfs à Stuttgart*, dess. à la pl. et à la sépia : **FRF 14** – PARIS, 1859 : *Scène de cabaret*, dess. au cr. rouge : **FRF 19** – LYON, 13 mai 1980 : *Le cavalier 1807*, h/pan. : **FRF 14 000** – LONDRES, 24 nov. 1989 : *Portrait de l'Archiduc Karl portant l'uniforme militaire et l'épée au côté 1800*, h/t (208,5x136,5) : **GBP 9 900** – HEIDELBERG, 8 avr. 1995 : *Retour du fouragement des Autrichiens*, h/pan. (31,5x22,5) : **DEM 6 300.**

SEELIG Franz

XVIII^e siècle. Actif à Breslau en 1701. Allemand.
Peintre.

SEELIG Johann

XVII^e siècle. Actif à Landshut en 1680. Allemand.
Peintre.

SEELIG Julius Moritz

Né le 25 décembre 1809 à Annaberg. Mort le 12 septembre 1887 à Cotta près de Dresde. XIX^e siècle. Allemand.
Sculpteur.

SEELIGER Franz Gabriel

XVII^e-XVIII^e siècles. Actif à Breslau, de 1699 à 1713. Allemand.
Peintre.

SEELIGER Friedrich

XVIII^e siècle. Travaillant à Berlin à la fin du XVIII^e siècle. Allemand.
Peintre de portraits, peintre de miniatures.

SEELIGER Karl Wilhelm

Né en 1766 à Berlin. Mort le 28 août 1821 à Saint-Pétersbourg. XVIII^e-XIX^e siècles. Allemand.
Peintre de portraits en miniatures et graveur au burin.
Il travailla à Riga et à Saint-Pétersbourg. La Bibliothèque Municipale de Riga possède de lui un *Portrait d'homme.*

SEELING Bernhard Otto

Né en 1850 à Prague. Mort le 20 avril 1895 à Prague. XIX^e siècle. Autrichien.
Sculpteur.
Élève de Platzer et de l'Académie de Prague. Il exécuta des statues pour le Musée de Bohême à Prague ainsi que pour plusieurs églises de Bohême.

SEELINGER Alfred

Né en Bavière. Mort en 1873 à Rio de Janeiro. XIX^e siècle. Allemand.

Peintre d'histoire.
On cite de lui *Spartacus, gladiateur.*

SEELMANN Franz von

XIX^e siècle. Actif à Offenbach au début du XIX^e siècle. Allemand.
Graveur au burin.
Il grava des architectures.

SEELMANN Heinrich

Né à Staffelstein. XVIII^e siècle. Travaillant de 1764 à 1792. Allemand.
Stucateur.
Élève de J. M. Feichtmayr. Il exécuta des plafonds et des décorations dans des châteaux de Bavière du Nord.

SEELMANN Otto ou August Otto

Né le 13 juillet 1827 à Dessau. Mort le 15 février 1909 à Dessau. XIX^e siècle. Allemand.
Peintre de portraits, de paysages et d'animaux.
Élève de l'Académie de Berlin. Il travailla pour la cour de Dessau. La Galerie de Peinture de Dessau conserve de lui *Avant la promenade à cheval*, et le Musée Municipal de cette ville, *Chevaux au pâturage.*

SEELMAYER Franz. Voir SELLMAYER

SEELOS Franz I

Né le 27 décembre 1873 à Zirl. XIX^e-XX^e siècles. Autrichien.
Peintre de paysages, décorateur.
Père de Franz II Seelos. Il peignit des décorations et des paysages pour des crèches.

SEELOS Franz II

Né le 5 février 1905 à Zirl. XX^e siècle. Autrichien.
Peintre, décorateur.
Fils de Franz I Seelos. Il exécuta des peintures décoratives pour des églises et des maisons bourgeoises du Tyrol.

SEELOS Gottfried

Né le 9 janvier 1829 à Bozen. Mort le 13 mars 1900 à Vienne. XIX^e siècle. Autrichien.
Peintre de paysages, marines, architectures, graveur.
Il fut élève de Joseph Selleni et de Jan Nowopacky. Il devint membre honoraire de la Société Royale belge des aquarellistes.
MUSÉES : INNSBRUCK (Ferdinandeum) : *Paysage près de Meran* – VIENNE (Mus. des Beaux-Arts) : *Ramasseurs de châtaignes dans le sud du Tyrol* – cinq aquarelles représentant des sujets d'architecture – trente-cinq aquarelles représentant des phares et entrées de ports sur les côtes istrienne et dalmate.
VENTES PUBLIQUES : VIENNE, 5 oct. 1976 : *Paysage montagneux à l'aube 1867*, h/t (45x63) : **ATS 10 000** – VIENNE, 17 fév. 1981 : *La Cour de ferme 1872*, h/pan. (38,5x52) : **ATS 80 000** – VIENNE, 20 mai 1982 : *Paysage alpestre*, aquar. (36x25,6) : **ATS 25 000** – VIENNE, 12 sep. 1984 : *Vue d'un château dans un paysage boisé 1863*, aquar. (29,5x44) : **ATS 18 000** – MUNICH, 27 juin 1995 : *Paysage italien 1862*, h/pan. (35x49) : **DEM 16 100.**

SEELOS Gustav

Né le 12 septembre 1831 à Bozen. Mort le 14 janvier 1911 à Innsbruck. XIX^e-XX^e siècles. Autrichien.
Peintre et ingénieur.
Frère de Gottfried et d'Ignaz. Il peignit des aquarelles représentant des paysages du Tyrol.

SEELOS Ignaz

Né le 14 octobre 1827 à Bozen. Mort le 7 juillet 1902 à Vienne. XIX^e siècle. Autrichien.
Peintre de fleurs, lithographe et dessinateur.
Frère de Gottfried et Gustav Seelos. Élève de Selleny. Le Musée de Vienne conserve de lui *Un salut des Alpes* (aquarelle).
VENTES PUBLIQUES : VIENNE, 11 déc. 1985 : *Fleurs des Alpes*, h/pan. (33x45) : **ATS 60 000.**

SEELOS Josef

Né à Imst. Mort en 1836. XIX^e siècle. Autrichien.
Sculpteur.
Le Ferdinandeum d'Innsbruck conserve de lui *Alexandre domptant Bucéphale.*

SEEMANN Abel

XVII^e siècle. Actif à Königsberg dans la seconde moitié du XVII^e siècle. Allemand.
Peintre de batailles.

SEEMANN Dora

Née le 20 février 1858 à Insterbourg. Morte le 20 février 1923 à Breslau (Wroclaw en Pologne). XIX^e-XX^e siècles. Allemande.

Peintre de paysages.
Elle fut élève de C. Schirm. Elle travailla à Breslau.
Musées : Breslau, nom all. de Wroclaw – Görlitz.

SEEMANN Enoch, l'Ancien ou Seeman ou Zeeman
Né vers 1661 à Elbing. xviie siècle. Allemand.
Portraitiste et paysagiste.

Il s'établit à Dantzig en 1683 et se fixa à Londres vers 1704. Il était très probablement le père d'Isaac Seemann l'Ancien, né à Dantzig, donc probablement après 1683.

SEEMANN Enoch, le Jeune ou Seeman ou Zeeman
Né vers 1694 à Dantzig. Mort en 1744 à Londres. xviiie siècle. Polonais.
Peintre de portraits.

Fils cadet et élève d'Isaac Seemann, il étudia aussi à Londres. Il y peignit le portrait et les têtes des vieillards dans le style de Denner. Plusieurs de ses tableaux furent gravés par Barsset, Berningeroth, Bledendorf et Simon.
Musées : Dresde : *Portrait de l'artiste 1716* – Hanovre : *Portrait présumé du général Bisset* – Londres (Nat. Portrait Gal.) : *Wilhelmine-Caroline de Brandebourg-Ansbach, reine d'Angleterre.*
Ventes Publiques : Londres, 15 juin 1928 : *William Vaughan* : **GBP 73** – Londres, 11 juil. 1930 : *Le vicomte Lewisham, lord North et lord Brownlow North enfants, dans un paysage* : **GBP 115** – Londres, 11 juin 1969 : *Portraits de George et John Campbell* : **GBP 600** – Harrogate, 16 oct. 1973 : *Portrait d'un gentilhomme* : **GNS 700** – Londres, 4 avr. 1973 : *Portrait de jeune fille* : **GBP 500** – Londres, 18 mars 1977 : *Portrait du géant Cajanus*, h/t (312,3x180,2) : **GBP 1 200** – Londres, 11 juil. 1984 : *Portrait d'un ambassadeur arabe*, h/t (237,5x146) : **GBP 26 000** – Londres, 22 nov. 1985 : *Portrait of Mary, daughter of Sir Thomas Slingsby*, h/t (155x127) : **GBP 2 600** – Londres, 21 nov. 1986 : *Portrait of Edward Wood*, h/t (230x138,5) : **GBP 7 500** – Londres, 18 nov. 1988 : *Groupe de six enfants avec leur mère et deux chiens*, h/t (178,4x238) : **GBP 4 950** : *Portrait d'une dame, en buste, vêtue de rouge*, h/t, de forme ovale (75,6x64) : **GBP 1 100** – Londres, 10 juil. 1991 : *Portrait de Anne Dashwood, assise, vêtue d'une robe bleue sombre sur une chemise blanche*, h/t (125x99,5) : **GBP 5 280** – Londres, 15 nov. 1991 : *Portrait de Mary Rand assise de trois-quarts et vêtue d'une robe de satin blanc ornée de dentelle et de rubans bleus et jouant avec un collier de perles 1742*, h/t (127x101,9) : **GBP 6 050** – Londres, 8 avr. 1992 : *Portrait d'un gentilhomme vêtu d'un habit rouge sur un gilet brodé d'or*, h/t, de forme ovale (75x61,5) : **GBP 1 870** – Londres, 7 oct. 1992 : *Portrait d'une jeune femme, présumée Jane Middleton*, h/t (75x62) : **GBP 1 155** – Londres, 7 avr. 1993 : *Groupe de six enfants avec leur mère et deux chiens dans un paysage*, h/t (178,4x238) : **GBP 6 325** – New York, 8 oct. 1993 : *Portrait d'une lady en tenue de cavalière*, h/t (124,5x99,1) : **USD 6 900** – Londres, 9 juil. 1997 : *Portrait d'un jeune garçon et de ses deux sœurs*, h/t (150,5x177) : **GBP 16 100** – Londres, 12 nov. 1997 : *Portrait de Catherine Baldwyn et Ann Woodruffe*, h/t (115x147) : **GBP 14 950** – Londres, 30 mai 1997 : *Portrait de Thomas Best of Chilston*, h/t (124x100) : **GBP 6 670.**

SEEMANN Heinrich ou Heini
xvie siècle. Actif à Thun, de 1577 à 1595. Suisse.
Peintre verrier.

SEEMANN Isaac, l'Ancien
Né à Dantzig. Mort vers 1730 à Londres. xviiie siècle. Polonais.
Peintre de portraits.

Isaac Seemann l'ancien est né à Dantzig, donc probablement fils d'Enoch l'Ancien et à partir de 1683. Après 1700, il se rendit à Londres où il fit plusieurs portraits. Son portrait de *W. Thomson* fut gravé par Fabre, et le portrait d'*Attilio Ariosti*, par Simon.

SEEMANN Isaac, le Jeune
Mort le 4 avril 1751 à Londres. xviiie siècle. Polonais.
Portraitiste.

Fils aîné et élève d'Isaac Seemann l'Ancien. Il étudia à Londres. Il peignit surtout des portraits.

SEEMANN Johann Leonhard
xviiie siècle. Actif à Dantzig vers 1720. Allemand.
Peintre de portraits.

SEEMANN Paul
xviiie siècle. Britannique.
Peintre.

Fils d'Isaac Seemann le Jeune. Il travailla à Londres.

SEEMANN R. Max
Né le 9 avril 1838 à Kraupischkehmen. Mort le 18 octobre 1907 à Berlin. xixe siècle. Allemand.
Peintre et aquafortiste.

Il fit ses études à Konigsberg et à Dresde et se fixa à Berlin en 1868.

SEEMANN Richard
Né le 15 février 1857 à Stuttgart (Bade-Wurtemberg). xixe-xxe siècles. Allemand.
Peintre de figures, natures mortes.

Il fut élève de Herterich, d'Igler et de Haug.

SEEMANNS G.
xviie siècle. Hollandais.
Peintre.

On cite de lui des scènes de chasse et des oiseaux.

SEEMING Robert
Né à Paris. xixe siècle. Français.
Peintre de marines.

Élève de Lalanne et de Chouppe. Il débuta au Salon en 1872. Le Musée d'Orléans conserve de lui *Rochers en Bretagne* (aquarelles).

SEENER Bruno Paul
Mort le 9 janvier 1893 à Nuremberg. xixe siècle. Actif à Chemnitz. Allemand.
Portraitiste et graveur.

Il grava des illustrations pour la *Nuit de Walpurgis* de Goethe en 1921.

SEER Jakob ou Sehr
xviiie siècle. Actif à Eggenbourg dans la première moitié du xviiie siècle. Autrichien.
Sculpteur.

Il sculpta des statues pour des églises et des fontaines.

SEERY John
Né en 1941 à Cincinnati (Ohio). xxe siècle. Américain.
Peintre.

Il montre ses œuvres dans des expositions personnelles, dont : 1970, 1972, 1974, New York ; 1970, 1972, Chicago ; 1971, Cleveland ; 1974, Sydney ; 1975, Zurich.
La peinture de Seery est directement issue du tachisme. Il peint des formes flottant dans l'espace qui semblent libres de toutes contraintes. Loin d'être gestuelles et frénétiques, ces peintures évoquent au contraire un calme enjoué. Les couleurs sont acides et vives, la touche ample et généreuse.
Musées : Baltimore (Mus. of Art) – Boston (Inst. of Contemporary Art) – Canberra (Nat. Mus. of Art) – Chicago (Art Inst.) – Cincinnati (Contemporary Arts Center) – Houston (Contemporary Arts Mus.) – Sydney (Power Gal. of Contemporary Arts) – Washington D. C. (Hirshhorn Mus.).
Ventes Publiques : New York, 25 oct. 1974 : *Soft Entry* : **USD 1 800** – New York, 18 mai 1979 : *Side look II 1970*, acryl./t. (145x109) : **USD 3 100** – New York, 13 mai 1981 : *Ty's Day 1970*, acryl./t. (139,5x124,5) : **USD 1 900** – New York, 2 nov. 1984 : *Wah Binger Dah 1971*, acryl./t. (279,5x223,5) : **USD 3 000** – New York, 12 nov. 1991 : *Yankee Clipper 1976*, acryl./t. (76,2x73,6) : **USD 2 200** – New York, 27 fév. 1992 : *Falaises 1980*, acryl./t. (101,6x198,4) : **USD 1 100.**

SEEST Christian
xviiie siècle. Actif de 1741 à 1768. Danois.
Sculpteur.

Il travailla à Paris, à Londres et à Copenhague où il fut peintre à la cour.

SEEVAGEN Lucien
Né le 29 janvier 1887 à Chaumont (Haute-Marne). Mort le 25 juin 1959 à l'île de Bréhat (Côtes-d'Armor). xxe siècle. Français.
Peintre d'architectures, paysages, paysages urbains, paysages d'eau, marines, peintre à la gouache, graveur.

Il fut élève de l'École des Arts Décoratifs de Paris et d'Eugène Charvot. Il travailla la plupart du temps à l'Île de Bréhat.
Il exposa dans divers salons parisiens : régulièrement au Salon des Indépendants, Salon d'Automne et Salon des Tuileries.
Paysagiste qualifié, il peignit la Bretagne, la Normandie, notamment Honfleur, la mer, les barques de pêche, et la quiétude secrète des villages discrets de l'arrière-pays, en traduisant les aspects les plus divers selon la saison ou le temps.

Seevagen

VENTES PUBLIQUES : PARIS, 23 déc. 1927 : *Boulevard Edgar-Quinet* : FRF 400 – PARIS, 27 mars 1931 : *Printemps en Morvan*, gche : FRF 360 – PARIS, 7 avr. 1943 : *Village breton* : FRF 6 000 ; *La maison en ruine* : FRF 9 600 – PARIS, 24 mars 1947 : *La Seine au quai de l'Hôtel de Ville* : FRF 6 000 – PARIS, 4 mai 1951 : *Vue de Bretagne* : FRF 3 000 – VERSAILLES, 22 avr. 1990 : *Port breton*, h/t (38x46) : FRF 9 200 – VERSAILLES, 21 oct. 1990 : *Chaumières près de la côte*, h/t (36,5x92) : FRF 7 500 – PARIS, 10 juin 1992 : *Bateaux au mouillage*, h/t (43x72) : FRF 4 200 – PARIS, 20 mars 1996 : *Bateaux de pêche à Paimpol*, h/pan. (38x46) : FRF 5 500 ; *Le Moulin à mer*, h/t (54x64,5) : FRF 11 500 ; *Bréhat, bateaux sur la grève*, h/t (65x91,5) : FRF 9 000 – CALAIS, 7 juil. 1996 : *Paris, la Seine un jour de neige*, h/t (50x61) : FRF 6 000.

SEEWAGEN Heini ou Heinrich ou Sewagen
Né peut-être à Schaffhouse. Mort après 1544. XVIe siècle. Suisse.
Sculpteur sur bois et ébéniste.
Il exécuta, avec Jakob Russ, les stalles de la cathédrale de Berne, de 1522 à 1525.

SEEWALD Richard
Né le 4 mai 1889 à Arnswalde. Mort en 1976 à Ronco. XXe siècle. Allemand.
Peintre, graveur, illustrateur, écrivain.
Il exécuta des illustrations d'œuvres classiques, parmi lesquelles *Les Bucoliques* de Virgile et des récits de voyages. Il vécut et travailla à Cologne.
BIBLIOGR. : Ralph Jentsch : *Richard Seewald. Das graphische Werk*, Verlag Kunstgalerie Esslingen, Esslingen, 1973 – Hans Kinkel & Ralph Jentsch : *Richard Seewald. Radierungen, Holzschnitte, Lithographien*, Verlag Hatje, Cantz, Stuttgart, 1991.
MUSÉES : COLOGNE (Mus. Wallraf-Richartz) : *Girgenti – Chien avec paysage* – DETROIT : *Bergers* – STETTIN : *Paysage toscan*.
VENTES PUBLIQUES : COLOGNE, 3 juin 1969 : *l'Église* : DEM 4 200 – MUNICH, 26 nov. 1977 : *La crémière de Positano 1924*, aquar. (57x49) : DEM 5 100 – ZURICH, 26 mai 1978 : *Maona Quies*, h/pan., au verso : une étude de paysage (50x63) : CHF 3 600 – COLOGNE, 10 mai 1979 : *Les cascades* 1940, h/pan. (75x81) : DEM 6 000 – MUNICH, 30 mai 1980 : *Jeune homme au chapeau de paille 1924*, aquar. (60,5x46) : DEM 3 400 – MUNICH, 8 juin 1982 : *Paysage 1921*, h/t (78x58) : DEM 3 400 – MUNICH, 25 nov. 1983 : *Ascona 1915*, pl. et aquar. sur traits cr. (27x34) : DEM 2 400 – MUNICH, 29 mai 1984 : *Le berger 1918*, aquar. et pl. sur traits de cr. (21x21) : DEM 3 400 – ZURICH, 7 juin 1986 : *Aegina*, h/t (51x80) : CHF 13 000 – MUNICH, 8 juin 1988 : *Tournesols*, h/t (70,5x60) : DEM 13 200 – MUNICH, 7 juin 1989 : *Portrait de Theodore Haecker 1913*, h/cart. (69x50) : DEM 6 600 ; *L'église de Ronco 1913*, h/t (79x59) : DEM 19 800 – HEIDELBERG, 15-16 oct. 1993 : *Villa des Qintillius Varus à Tivoli*, encre (25,5x32,6) : DEM 1 050.

SEFER Lienhart. Voir SEYFER

SEFERIAN Chouchanik
XXe siècle.
Peintre.
Il montre ses œuvres dans des expositions personnelles, dont : 1988, galerie Dutko, Paris.
Il réalise une peinture à tendance abstraite, fortement architecturée et colorée, caractérisée par la sensualité des découpes formelles.

SEFEROV Vicko ou Sefer
Né le 21 février 1895 à Mostar. XXe siècle. Yougoslave.
Peintre.
Il fut élève de Zempliny et de Rety à Budapest.

SEFFAJ Saâd
Né en 1937 à Tétouan. XXe siècle. Marocain.
Peintre. Abstrait ornemental.
Professeur dynamique de l'Ecole des Beaux-Arts de Tétouan et, de même que Meki Meghara, membre actif du groupe d'artistes de Tétouan, qui considèrent qu'ils sont issus d'une formation hispanisante et qui en préservent certains particularismes, comme le goût des matières généreuses et sableuses, la pratique de collages de matériaux hétérogènes.
Seffaj s'inspire des motifs ornementaux de la poterie archéologique du Rif qu'il intègre en tant qu'éléments structurés dans le contexte informel de ses supports rudimentaires et délibérément craquelés.
BIBLIOGR. : Khalil M'rabet, in : *Peinture et identité – L'expérience marocaine*, L'harmattan, Rabat, après 1986.

SEFFER-GUERRA Alessandro
Né en 1832 à Belluno. Mort en 1905 à Belluno. XIXe siècle. Italien.
Peintre.

SEFFNER Karl Ludwig
Né le 19 juin 1861 à Leipzig (Saxe). Mort le 2 octobre 1932 à Leipzig. XIXe-XXe siècles. Allemand.
Sculpteur.
Il fut élève de l'Académie de Leipzig puis de Hundrieser et Schuler à Berlin. Après un voyage de complément d'études en Italie, il s'établit dans sa ville natale en 1891.
MUSÉES : BAUTZEN (Mus. mun.) : *Buste du roi Albert* – BRÊME : *Buste de Carl Schutte – Médaillon de Schiller* – DRESDE (Albertinum) : *Bustes des rois Albert et Georges de Saxe – Buste de Max Klinger* – LEIPZIG : *L'Attrapeur de mouches – Albert de Saxe – Karl Ludwig – Reine Caroline de Saxe* – MAGDEBOURG (Mus. Kaiser Friedrich) : *Ève* – WEIMAR (Mus. Nat.) : *Goethe à l'âge de cinquante-huit ans*, bronze, buste.
VENTES PUBLIQUES : COLOGNE, 22 juin 1979 : *L'attrapeur de mouches*, bronze (H. 34) : DEM 3 500.

SEFIK BURSALI
Né en 1902 à Brousse. XXe siècle. Turc.
Peintre de paysages.
En 1946, il présentait un *Paysage de Konya* (sud de la Turquie d'Asie) à l'Exposition internationale d'art moderne à Paris, ouverte au Musée d'Art Moderne, par l'Organisation des Nations Unies.

SEGA Giovanni del
Mort entre le 19 février et le 29 août 1527 à Carpi (?). XVIe siècle. Actif à Forli. Italien.
Peintre.
Il exécuta à Carpi des fresques pour les églises Sainte-Croix et Saint-Nicolas.

SEGAL Arthur
Né le 13 juin 1875 à Jassy (Roumanie). Mort le 23 juin 1944 à Londres. XXe siècle. Actif en Angleterre. Roumain.
Peintre, sculpteur, graveur. Art-optique. Groupe Dada.
Il a d'abord étudié à l'Académie des Beaux-Arts de Berlin, puis à celle de Munich à partir de 1896. Il voyagea en Italie et en France en 1902-1903, se fixant à Berlin en 1904. Il fit la connaissance du peintre Adolf Hölzel. Pendant la guerre de 1914-1918, il se réfugia d'abord à Ascona et rejoignit la communauté de Monte Verita, creuset de la pensée anarchiste, où il rencontra Arp, puis à Zurich, où il entra en contact avec Jawlensky et avec les animateurs du mouvement *Dada*. C'est ainsi qu'il collabora en 1916 à la revue Dada, avec notamment une gravure sur bois, en 1918 à *Dada 3*, en 1919 à la publication de la revue Dada *Der Zeltweg* dans laquelle il expose sa théorie des équivalences pour une lecture sans hiérarchie de la vision. À la fin de 1919, il retourna à Berlin, où il retrouva Raoul Hausmann et devint membre du November-gruppe. En 1927, il participa à la revue constructiviste *i 10* fondée à Amsterdam par Arthur Lehning. Fuyant le nazisme, il gagna en 1933 Palma de Majorque, puis s'établit à Londres en 1936. Il a publié en 1929 un ouvrage théorique : *Les Lois impersonnelles de la peinture*.
À Berlin il a exposé avec le groupe de la Berliner Secession, puis fut membre d'un groupement de peintres expressionnistes proches de ceux du célèbre groupe de la *Brücke*, la Neue Secession, avec lequel il exposa. En 1916, il participa à l'exposition du Cabaret Voltaire, à Zurich, lieu de naissance de Dada, en 1917 il exposa à la galerie Dada. Il figura, à Berlin, aux expositions du November-gruppe jusqu'en 1931, à l'exposition *Wege und Richtungen Abstrakter Malerei in Europa* en 1927 à la Städtische Kunsthalle de Mannheim.
Il a montré ses œuvres dans des expositions personnelles, la première en 1920 à la galerie Altmann, à Berlin, puis : 1926, Rotterdam et La Haye. Après sa mort : 1945, rétrospective, Royal Society of British Artists Galleries ; 1987, rétrospective, Kunstverein, Cologne.
Il imagina ce qu'il nommait le « tableau simultané », tableau divisé en une douzaine de carreaux, dans chacun desquels était peint un sujet différent, procédé similaire à la bande dessinée et qui peut être considéré comme annonciateur d'une des techniques qui nourriront le pop art des années soixante. Après 1919, ses œuvres furent encore marquées par quelques innovations : avec le *Spectralisme*, il entourait les objets peints de bandes rouges, vertes et jaunes, figurant une sorte de décomposition prismatique de la lumière, procédé que l'on peut rappro-

cher du rayonnisme de Larionov. Il réalisa également des sculptures jouant des mêmes effets. Avec « l'Attrape-œil », il ne peignait nettement qu'une partie de l'objet, le reste de l'image demeurant dans le flou, sans doute en corrélation avec le fait physiologique que l'on n'accommode avec netteté que sur un point précis du champ visuel. Vers 1927, il appliqua à ses œuvres, proche dans leur structure du Divisionnisme, la qualification de « nouveau naturalisme ». ■ J. B., C. D.

A. Segal

BIBLIOGR. : In : *Dada,* catalogue de l'exposition, Musée National d'Art Moderne, Paris, 1966 – Pavel Liska : *Arthur Segal 1875-1944,* Argon Verlag, Berlin, 1987 – in : *L'Art du XXᵉ siècle,* Larousse, Paris, 1991 – in : *Dictionnaire de l'art moderne et contemporain,* Hazan, Paris, 1992 – Marc Dachy : *Dada & les dadaïsmes,* coll. Folio essais, Gallimard, 1994.
MUSÉES : BERLIN (Gal. Nat.) – COLOGNE (Mus. Ludwig) – GENÈVE (Petit Palais) – LA HAYE (Gemeentemuseum) – MANNHEIM – ZURICH (Kunsthaus).
VENTES PUBLIQUES : LONDRES, 4 déc. 1968 : *Le Répétiteur* : **GBP 450** – LONDRES, 30 avr. 1969 : *Paysage et nature morte* : **GBP 650** – LONDRES, 16 avr. 1970 : *Le Zeppelin au-dessus de Chicago* : **GBP 1 800** – LONDRES, 30 nov. 1972 : *Maison I* : **GBP 1 000** – LONDRES, 7 déc. 1973 : *Construction prismatique* : **GNS 1 700** – LONDRES, 4 juil. 1974 : *Construction prismatique 1923* : **GBP 2 000** – ZURICH, 18 nov. 1976 : *Où es-tu Adam ?,* h/t (69,5x90) : **CHF 8 800** – ZURICH, 23 nov. 1977 : *Potsdamer Platz 1912,* h/cart. (81x62) : **CHF 10 000** – BERNE, 22 juin 1979 : *Nature morte 1918,* h/t (51x63 avec le cadre) : **CHF 27 000** – ZURICH, 13 mai 1982 : *Travaux des champs,* techn. mixte (42,6x56,1) : **CHF 4 000** – ZURICH, 18 nov. 1983 : *Die häusliche Arbeit 1921,* h/pan. parqueté (61,5x81) : **GBP 4 800** – LONDRES, 4 déc. 1985 : *Nature morte à la bouteille 1924,* h/t (69x80) : **GBP 18 000** – LONDRES, 24 fév. 1988 : *Nature morte 1908,* h/t (37,5x45,5) : **GBP 8 800** – LONDRES, 21 oct. 1988 : *Nature morte avec une perspective de pommes.* (60x79,5) : **GBP 3 520** – LONDRES, 4 avr. 1989 : *Scène de rue 1923.* (50x60) : **GBP 49 500** – LONDRES, 20 oct. 1989 : *Tulipes 1908,* h/t (33x35,5) : **GBP 7 150** – LONDRES, 29 nov. 1989 : *Paysage d'hiver 1918,* h/cart. dans un cadre peint. (en tout 54x69,8) : **GBP 20 900** – LONDRES, 3 avr. 1990 : *Un voilier au port 1912,* h/t (62,5x82) : **GBP 30 800** – PARIS, 30 mai 1990 : *Voiliers dans un port,* h/t (62,5x82) : **FRF 250 000** – TEL-AVIV, 31 mai 1990 : *La rue la nuit,* h/cart. (cadre inclus 96x76) : **USD 74 800** – TEL-AVIV, 26 sep. 1991 : *Vase de chardons,* h/pan. (73x57) : **GBP 5 500** – LONDRES, 4 déc. 1991 : *Femme endormie 1925,* h/cart. (79,2x98,5) : **GBP 35 200** – TEL-AVIV, 6 jan. 1992 : *Au cirque,* aquar. (30x22) : **USD 3 850** – LONDRES, 23 juin 1993 : *La femme dans le miroir du temps,* h/t (76x95,5) : **GBP 29 900** – TEL-AVIV, 4 oct. 1993 : *Village 1928,* h/cart. (63,7x81,8) : **USD 34 500** – LONDRES, 11 oct. 1995 : *Autoportrait 1909,* h/cart. (50,5x36) : **GBP 13 800** – PARIS, 10 déc. 1996 : *Composition Helgoland vers 1925,* h/t (74x92) : **FRF 170 000** – TEL-AVIV, 24 avr. 1997 : *Intérieur 1942,* h/cart. (81,2x61,3) : **USD 15 000.**

SEGAL George

Né le 26 novembre 1924 à New York. XXᵉ siècle. Américain.
Sculpteur de figures, nus, peintre, pastelliste. Pop'art.
Il est élève, en 1947, du Pratt Institute of Design à Brooklyn. Il complète sa formation en 1948-1949, à l'Université de New York, sous la direction de Tony Smith et William Baziotes. En 1949, il achète une ferme pour y construire une usine de poulets non loin de celle de son père. En 1953, il fait la connaissance de Allan Kaprow, alors professeur à la Rutgers University, et fondateur de la Hansa Gallery où il rencontre d'autres artistes et se remet à peindre sérieusement. En 1956, il devient conseiller artistique pour le Club des Arts de la Rutgers University. Suite à des difficultés financières, George Segal vend en 1958 ses poulets, et convertit les bâtiments de son usine en atelier de peinture. Il est diplômé de la Rutgers University en 1963. Cette même année, il effectue un voyage en Europe à l'occasion duquel il rencontre Alberto Giacometti. Il a enseigné à nombreuses reprises l'art dans différentes écoles.
Il figure à des expositions collectives, parmi lesquelles : 1956, Boston Art Festival ; 1957, *The New York School : Second Generation* organisée par Meyer Schapiro, Jewish Museum, New York ; 1959, *18 Happenings in 6 parts,* Reuben Gallery et Hansa Gallery, New York ; 1959, première participation à l'*Annual Exhibition of Contemporary American Painting,* Whitney Museum of American Art, New York ; 1963, 1967, Biennale de São Paulo. Segal figure à travers le monde, aux nombreuses expositions importantes consacrées au pop art ou à l'art américain contemporain en général.
Il montre ses œuvres dans des expositions personnelles, dont : de 1956 à 1959 Hansa Gallery, dont il est membre de la coopérative, New York ; 1960, Richard Bellamy Gallery, New York ; 1963, Douglass College, Rutgers University, New Brunswick ; 1963, galerie Ileana Sonnabend, Paris ; 1965, Sidney Janis Gallery, New York ; 1968, *George Segal : 12 Human Situations,* Musée d'Art Contemporain, Chicago ; 1969, Paris ; 1971-1972, exposition itinérante en Europe (Munich, Cologne, Rotterdam, Paris) organisée par le Kunsthaus de Munich ; 1977, pastels, California State University, Long Beach ; 1978, Walker Art Center, Minneapolis ; 1990, galerie Beaubourg, Paris.
Il a remporté en 1965 le Neysa McNein Purchase du Whitney Museum of American Art, le premier prix Frank G. Logan en 1966.
Dans une première période, il était peintre, de nus plus particulièrement, puis peintre abstrait, influencé par Matisse et Bonnard. Il avait également, à la manière américaine, une activité lucrative : éleveur de poulets. Ce fut cette activité, assez rare il est vrai, qui inspira en 1962 à Philadelphie le célèbre « Chicken-Happening » à Allan Kaprow, cet animateur sans qui le pop art n'aurait sans doute pas été, en tout cas pas été ce qu'il fut. Il paraît probable qu'il eût une influence sur George Segal. Ce peintre, assez conventionnel, abandonna d'un coup la peinture. Il se révéla en 1962, dans le domaine de la sculpture, auquel il convient de citer également les noms de Kienholz et Oldenburg, comme l'un des premiers créateurs du pop, avec les peintres Lichtenstein, Rosenquist et Warhol. L'artiste est également apprécié pour ses pastels réalisés dans les années soixante.
S'il avait déjà commencé à réaliser des sculptures avec des matériaux, tels que du plâtre, de la toile, des fils métalliques, il découvre en 1961, par l'intermédiaire du mari pharmacien d'une de ses élèves, cette technique du moulage à partir de modèles vivants, telle qu'elle est notamment pratiquée à des fins médicales, avec des bandages imprégnés de plâtre. Ce n'est qu'à partir de 1964, année où des articles élogieux sont publiés dans les revues d'art *Artforum, Artnews* et *Art International* qu'il se consacre totalement à la sculpture. Depuis lors, il moule, évidemment en grandeur réelle, des personnages, en général des nus, dans des attitudes les plus ordinaires, qu'il situe dans l'environnement où il a voulu les saisir, par exemple, un couple enlacé sur un lit défait, un employé de station d'essence à côté de sa pompe, un homme qui entre au cinéma dans la vraie entrée du cinéma avec son enseigne lumineuse, un homme qui monte un escalier avec l'escalier réel, un joueur de « flipper » avec l'appareil en état de marche, une caissière de cinéma dans sa vraie vitrée, un homme qui boit sur la vraie table et assis sur sa vraie chaise, etc. En somme, dans les environnements de Segal, tout est vrai, sauf les êtres humains, qui ne sont là que sous la forme de moulages, immobiles et figés, dans la blancheur blême et inquiétante du plâtre. Depuis 1976, ses sculptures sont coulées en bronze et patine blanche ou foncée. Elles fixent de manière encore plus saisissante, sans être hyperréaliste, les attitudes, les visages, la densité physique des personnages, la quasi impossibilité de leurs relations sociales. Nombreuses sont les pièces qui ont été commandées par des institutions publiques ou des groupements privés. On aurait tort d'être tenté de comparer Segal à Kienholz. Chez ce dernier l'intention est toujours une dénonciation violente soit politique, soit sociale, alors que chez Segal, on ne trouve que le froideur d'un constat, en général de la solitude, de la pauvreté de l'être-homme. D'ailleurs, chez Kienholz, les personnages sont créés et même inventés et symboliquement élaborés, à la limite du surréalisme, tandis que chez Segal, l'homme au contraire est saisi dans la minable vérité de sa nudité moulée, « piégée ». Au sujet de ces œuvres, Pierre Restany songe à un « Musée Grévin de l'anonymat », Jean-Jacques Lévêque évoque les pétrifications soudaines de Pompéi, Gérald Gassiot-Talabot analyse : « ...cette banalité même qui, en tuant le pittoresque, l'esthétisme, la sentimentalité, nous rend infiniment présente notre propre image, réduite à ses communs dénominateurs, à ses fonctions vitales, aux gestes dérisoires et nécessaires du rituel quotidien. Ainsi apparaît, au-delà de la froideur du propos, de sa volontaire distanciation avec le sujet, le drame d'une condition faite de solitude et d'attente, d'automatismes et d'astreintes ».

La solidité de son appartenance au pop a été, au début de sa carrière, âprement discutée. Tout est affaire de définition en ce domaine. Si l'on se reporte à la première génération de ce pop, dont l'une des caractéristiques était la revendication d'une part de la réalité (par opposition à une décade d'abstraction déferlante), d'autre part de la réalité la plus quotidienne, celle de la civilisation industrielle, de la rue, avec le mobilier urbain, et les gens qui y vivent, alors on s'aperçoit que Segal répondait exactement à cette préoccupation. À ce propos, Pierre Restany, encore, dit joliment que dans le pop, Segal fut plus metteur en scène que metteur en pages, l'opposant aux pop artistes qui empruntaient aux moyens de communication (mass media) de la publicité ou des bandes dessinées. ■ Jacques Busse

BIBLIOGR. : B. Dorival, sous la direction de... : *Peintres Contemporains*, Mazenod, Paris, 1964 – Pierre Restany : *Les Nouveaux Réalistes*, Planète, Paris, 1968 – Gérald Gassiot-Talabot, in : *Nouveau Dictionnaire de la sculpture moderne*, Hazan, Paris, 1970 – Martin Friedman, présentation de l'exposition *George Segal*, Galerie Speyer, Paris, 1971 – *George Segal*, catalogue de l'exposition, CNAC, Paris, 1972 – Jean-Jacques Lévêque : *Segal ou la pétrification des âmes*, Galerie des Arts, Paris, juil. 1972 – Phyllis Tuchman : *Segal*, Modern Masters, Abbeville Press, New York, 1983 – Pierre Restany : *Segal*, coll. Repères Cahiers d'art contemporains n° 23, Daniel Lelong éditeur, Paris, 1985 – in : *L'Art du XXᵉ siècle*, Larousse, Paris, 1991 – in : *Dictionnaire de l'art moderne et contemporain*, Hazan, Paris, 1992.

MUSÉES : AIX-LA-CHAPELLE (Neue Gal.) – AMSTERDAM (Stedelijk Mus.) – BUFFALO (Albright-Knox Art Gal.) – CHICAGO (Art Inst.) – CHICAGO (Mus. of Contemp. Art) – CLEVELAND (Mus. of Art) – COLOGNE (Kölnisches Stadtmus.) – COLOGNE (Wallraf Richartz Mus.) – DARMSTADT (Hessisches Landesmus.) – DES MOINES (Art Center) – DETROIT (Inst. of Art) – HARTFORD (Wadsworth Atheneum) – KREFELD (Kaiser Wilhelm Mus.) – MEXICO (Tamayo Mus.) – MINNEAPOLIS (Walker Art Center) – MÖNCHENGLADBACH (Städtisches Mus.) – MUNICH (Staatsgalerie Moderner Kunst) – NEW YORK (Mus. of Mod. Art) – NEW YORK (Solomon R. Guggenheim Mus.) – NEW YORK (Metropolitan Mus.) – NEW YORK (Whitney Mus. of Mod. Art) – OSAKA (Nat. Mus. of Art) – OTTAWA (Nat. Gal. of Art) – PARIS (Mus. Nat. d'Art Mod.) – PHILADELPHIA (Mus. of Art) – PITTSBURGH (Carnegie Inst.) – ROTTERDAM (Mus. Boymans-van-Beuningen) – SAN FRANCISCO (Mus. of Mod. Art) – STOCKHOLM (Mod. Mus.) – TOKYO (Seibu Mus. of Art) – WASHINGTON D. C. (Hirshhorn Mus. of Art) – WASHINGTON D. C. (Sculpture Garden, Smithsonian Institution) – ZURICH (Kunsthaus).

VENTES PUBLIQUES : PARIS, 12 mars 1972 : *Girl on a chair*, plâtre et bois : **FRF 1 500** – New York, 18 oct. 1973 : *Le fermier*, plâtre, verre, bois et simili-brique : **USD 10 000** – MILAN, 6 nov. 1973 : *Jeune fille à la chaise rouge*, past. : **ITL 1 200 000** – NEW YORK, 4 mai 1974 : *Tête*, plâtre : **USD 1 600** – NEW YORK, 21 oct. 1976 : *Femme regardant par une fenêtre* 1969, plâtre, bois et celotex (152,5x61x30,5) : **USD 16 500** – PARIS, 22 mars 1977 : *Jeune fille sur une chaise* 1970, plâtre et bois (91x61x38) : **FRF 5 000** – New York, 19 oct 1979 : *Nu assis* 1957, past. (45,7x30,5) : **USD 1 500** – LONDRES, 5 déc 1979 : *His hand on her back* 1973, plâtre (H. 105, larg. 72,5) : **GBP 2 000** – New York, 31 oct. 1984 : *Jeune fille dans un fauteuil* 1982, plâtre, bois et osier (114,3x94x132) : **USD 80 000** – LONDRES, 5 déc. 1985 : *Femme nue* 1970, past. (48,3x38) : **GBP 3 000** – NEW YORK, 6 nov. 1985 : *Blue girl in black doorway* 1979, construction : plâtre peint. dans un cadre en bois peint. (162,6x61x43) : **USD 52 000** – NEW YORK, 11 nov. 1986 : *Portrait de Robert et Ethel Scull* 1965, plâtre, bois, t. et tissus (213,8x182,8x182,8) : **USD 140 000** – NEW YORK, 11 nov. 1986 : *Femme en robe n° 2* 1981, past./pap. (45,7x30,5) : **USD 7 000** – PARIS, 4 déc. 1987 : *Femme assise*, past./pap. rouge (44x30) : **FRF 12 000** – PARIS, 4 déc. 1987 : *Femme assise* 1965, past./pap. rouge (44x30) : **FRF 12 000** – NEW YORK, 7 oct. 1987 : *Woman straddling red chair* 1985, plâtre peint. et bois (99x66x54,6) : **USD 67 500** – NEW YORK, 5 mai 1988 : *La machine de l'année*, sculpt. composée de matériaux variés (243,8x365,8x243,8) : **USD 187 000** – LONDRES, 20 oct. 1988 : *Femme assise* 1965, past./pap. (44x30) : **GBP 1 980** – NEW YORK, 9 nov. 1988 : *La fille sur une couverture, un doigt au menton* 1973, bas-relief de plâtre (197,2x91,4x22,9) : **USD 77 000** – NEW YORK, 14 fév. 1989 : *Sans titre* 1962, craies/pap. (30,5x45,7) : **USD 3 850** – New York, 2 mai 1989 : *Trois baigneuses avec un bouleau* 1980, plâtre et bois (127x137,2x33) : **USD 187 000** – LONDRES, 25 mai 1989 : *Femme assise sur une chaise* 1970, bois et plâtre (91x61x35) : **GBP 3 520**

– NEW YORK, 7 nov. 1989 : *Métro*, plâtre, métal, vitre, rotin, ampoules électriques et plan (224,8x287x129,5) : **USD 528 000** – MILAN, 8 nov. 1989 : *Sans titre* 1970, past. gras et fus./pap. (63x47,5) : **ITL 46 000 000** – PARIS, 17 déc. 1989 : *Autoportrait avec tête et corps* 1968, sculpt. de plâtre et de bois (H. 168) : **FRF 3 000 000** – LONDRES, 22 fév. 1990 : *Femme sur une chaise* 1970, bois, plâtre et peint. (91x61x37) : **GBP 10 450** – PARIS, 5 avr. 1990 : *Personnage* 1986, bronze peint. en blanc (H. 60,5) : **FRF 250 000** – PARIS, 11 juin 1990 : *Nu au violon*, past./pap. (30,5x45,7) : **FRF 45 000** – MILAN, 23 oct. 1990 : *Vitrine de restaurant II* 1971, gesso (129x138x103) : **ITL 380 000 000** – LUGANO, 28 mars 1992 : *Fragment de jeune fille au repos* 1970, plâtre (H. 37) : **CHF 10 000** – NEW YORK, 6 mai 1992 : *Bas-relief II (mains serrées derrière son dos)* 1971, plâtre moulé dans un cadre (78,4x55,6) : **USD 61 600** – NEW YORK, 7 mai 1992 : *La veste* 1988, plâtre peint. et bois (190,5x55,9x17,8) : **USD 27 500** – LOKEREN, 25 mai 1992 : *Composition à la chaussure* 1975, past. (62,5x47) : **BEF 190 000** – NEW YORK, 17 nov. 1992 : *Jeune fille se lavant un pied posé sur une chaise* 1967, plâtre et chaise de bois (en tout 121,9x116,8x61) : **USD 187 000** – LOKEREN, 20 mars 1993 : *Jeune fille pensive* 1975, polyester (H. 48,5, l. 26,5) : **BEF 130 000** – NEW YORK, 4 mai 1993 : *Femme s'essuyant un pied posé sur un escabeau*, plâtre et métal (137,2x48,3x114,3) : **USD 90 500** – NEW YORK, 4 mai 1993 : *Jeune femme sur une chaise de cuisine verte* 1964, plâtre et bois peint. (104,4x76,2x96,5) : **USD 200 500** – New York, 4 mai 1994 : *Jeune femme regardant par la fenêtre* 1979, relief mural, h./plâtre avec un support de bois (127x57x73,7) : **USD 68 500** – LONDRES, 27 oct. 1994 : *Sans titre* 1964, past./cart. (45x30,5) : **GBP 2 875** – LONDRES, 26 oct. 1995 : *Jeune fille à la pendule* 1972, plâtre et pendule électrique « Bulova » et bois (89x61,5x59) : **GBP 41 100** – NEW YORK, 14 nov. 1995 : *Métro* 1968, plâtre, métal, verre, ampoules et fil électriques, plan et mousseline (224,8x287x129,5) : **USD 310 500** – LONDRES, 30 nov. 1995 : *L'atelier de l'artiste*, plâtre, bois, métal, peint. et techn. mixte (244x183x274,4) : **GBP 111 500**.

SEGAL Simon

Né le 3 octobre 1898 à Bielostok (Russie). Mort en 1969. XXᵉ siècle. Actif depuis 1925 puis naturalisé en 1949 en France. Russe.

Peintre de figures, paysages animés, paysages, peintre de cartons de tapisseries, illustrateur.

Il s'est tout d'abord destiné à des études d'ingénieur accomplies en Russie. Il séjourna à Varsovie en 1918, gagna Berlin en 1920, puis arriva à Paris en 1925, où il subsista de métiers les plus divers. Il peignit à Toulon de 1926 à 1933, vint ensuite à Paris, où il s'attacha aux coins pittoresques des faubourgs. Pendant la guerre, il resta dans la Creuse puis transporta son atelier dans la Manche, à Jobourg.

Il a régulièrement figuré, à Paris, aux Salons des Indépendants, d'Automne, les Tuileries, des Peintres Témoins de leur Temps, des Grands et Jeunes d'Aujourd'hui, et de Mai à ses débuts.

Il a montré ses œuvres dans des expositions personnelles, dont : 1935, galerie Billiet-Vorms, Paris ; 1950, 1968, galerie Drouant, Paris ; 1951, Toulon ; 1953, 1954, 1955, 1957, 1962, galerie Bassano, Paris ; 1956, rétrospective, Musée d'Albi ; 1958-1959, Musée Bourdelle, Paris ; 1958-1959, Musée d'Art Moderne, São Paulo. Après sa mort : 1970, rétrospective, Palais des Arts et de la Culture, Brest ; 1972, Valréas ; 1989, rétrospective, Musée du Luxembourg.

En 1935, un peu visionnaire, il montrait, à la Galerie Billiet-Worms, un ensemble de gouaches sur la guerre, qui furent toutes achetées par un collectionneur américain Franck Altschul, le jour même de l'accrochage. Entre 1936 et 1939, il peignit des travailleurs et des mendiants. Bien que né russe et ayant vécu toute sa jeunesse en Russie, le peintre qu'il est devenu s'est singulièrement assimilé à la saveur du terroir français, au point de faire figure d'un des plus robustes traducteurs de notre sol et de nos paysans madrés et hauts en couleurs. Jean Bouret, dans une étude consacrée à cet artiste, parle bien des figures de vieux paysans qu'il nous campe, burinées par les intempéries et le coup de rouge. Son univers rustique et franc comme le bon pain est empreint d'un gros humour flamand, à la Tytgat, pourtant être plus grave aussi. En 1949, il a réalisé des cartons de tapisseries pour la Manufacture des Gobelins, en 1956 a illustré de quarante-deux aquarelles la Bible, en 1968 l'*Apocalypse*.

■ J. B.

BIBLIOGR. : Jean Bouret : *Simon Segal*, P.L.F., Paris, 1950 – Lydia Harambourg : *L'École de Paris 1945-1965*, Ides et Calendes, Neuchâtel, 1993.

MUSÉES : ALBI – AUPS (Mus. Simon Segal) – BEAUVAIS – BREST – CHERBOURG – PARIS (FNAC).

VENTES PUBLIQUES : PARIS, 20 déc. 1954 : *Thérèse à la poupée* : FRF 56 000 – VERSAILLES, 17 avr. 1988 : *Autoportrait*, h/cart. (45,5x37,5) : FRF 4 400 – PARIS, 17 juin 1991 : *Paysage de Bretagne*, aquar. et gche (31x40,5) : FRF 4 000.

SEGALA Antonio
Originaire de Vérone. XVIIIᵉ siècle. Italien.
Sculpteur et architecte.
Il travailla vers 1740. Il sculpta le tabernacle de l'église SS. Quirico e Giulietta de Vérone.

SEGALA Francesco ou Segalino
Mort peut-être vers 1593. XVIᵉ siècle. Actif à Padoue. Italien.
Sculpteur et fondeur.
Il travailla à Padoue, pour l'église Saint-Marc de Venise et pour la maison de Habsbourg. Le Musée d'Udine conserve de lui *Buste de Tiberio Deciano*, et le Musée des Beaux-Arts de Vienne, *Portrait de l'archiduc Ferdinand de Tyrol* et *Portrait d'un gentilhomme*.
VENTES PUBLIQUES : LONDRES, 12 mai 1970 : *Hercule* ; *Omphale*, deux bronzes : GNS 2 000.

SEGALA G.
XVIIIᵉ siècle. Actif dans la première moitié du XVIIIᵉ siècle. Italien.
Sculpteur et architecte.
Il a sculpté l'autel Dionisi dans la cathédrale de Vérone.

SEGALA Giorgio
Né à Venise. XVIIIᵉ siècle. Italien.
Sculpteur.
Élève de Pietro Pisani à Florence, il fut actif à la fin du XVIIIᵉ siècle.

SEGALA Giovanni ou Segalla
Né en 1663 à Murano. Mort en 1720 à Venise. XVIIᵉ-XVIIIᵉ siècles. Italien.
Peintre de compositions religieuses.
Il fut élève d'Antonio Zanchi et de Pietro Vecchia.
MUSÉES : VENISE (Scuola della Carita) : *Carita*.
VENTES PUBLIQUES : MILAN, 12 juin 1989 : *La Fuite en Égypte*, h/t (265x224) : ITL 32 000 000 – LONDRES, 17 avr. 1991 : *Jacob dérobant son droit d'aînesse à Esaü*, h/t (95,5x130) : GBP 5 500.

SEGALA Luigi
Né le 8 mars 1880 à Grosseto. XXᵉ siècle. Italien.
Peintre de paysages.
Il fut élève de Maineri.

SEGALAT Jean
XXᵉ siècle. Français.
Peintre.
Il fut élève de l'École des Beaux-Arts de Paris qu'il quitta après deux ans d'études. Il vit et travaille à Bordeaux.
Il a subi les influences de H. de Toulouse-Lautrec et de Picasso en ses premières époques.
MUSÉES : BORDEAUX.

SÉGALEN
Né en 1939 à Brest. XXᵉ siècle. Français.
Peintre de paysages, paysages animés, marines.
Il a étudié à l'École des Beaux-Arts de Brest jusqu'en 1956, puis à l'École des Beaux-Arts de Rennes en 1961. Il vit et travaille à Melon (Côte des Légendes).
Il participe à des expositions collectives, dont : 1956, École des Beaux-Arts, Brest ; 1959, Salon des Artistes Bretons ; 1973, Salon d'Automne, Paris ; 1974, Salon Grands et Jeunes d'Aujourd'hui ; 1978, Biennale internationale de Brest ; 1982, 1983, 1986, Salon des Indépendants, Paris ; 1982, Salon de la Marine.
Il montre ses œuvres dans des expositions personnelles depuis la première en 1957 à Brest, dont : 1975, Musée de Morlaix ; 1984, Hôtel de Ville de Pont Aven.
Ségalen peint des scènes côtières de la vie bretonne, isolant des vues typiques, à l'allure stylisée, qui parfois se transforment en une figuration à tendance onirique voire fantastique.

SEGALINO Francesco. Voir SEGALA

SEGALL Lasar
Né le 7 juillet 1890 à Vilnius (Lituanie). Mort le 2 août 1957 à São Paulo. XXᵉ siècle. Actif puis en 1923 naturalisé au Brésil. Lituanien.
Peintre, sculpteur, graveur, lithographe. Expressionniste.
De 1906 à 1909, il fut élève de Lovis Corinth à l'Académie des Beaux-Arts de Berlin. Aspirant à se défaire de la discipline académique, il poursuivit sa formation à l'Académie des Beaux-Arts de Dresde en 1910 en qualité de « Meister-Schuler » (Élève-Maître) avec à sa disposition un atelier personnel. Il a effectué des voyages, notamment aux Pays-Bas, et surtout, en 1913, il séjourna au Brésil, notamment à São Paulo où il montra une exposition personnelle de ses œuvres qui fait figure de première exposition d'art moderne dans ce pays. De retour en Allemagne en 1913, il fut fait prisonnier civil à l'éclosion de la guerre en sa qualité de citoyen russe et fut exilé à Meissen. Autorisé à séjourner à Dresde, il fit partie avec Conrad Felixmüller, Otto Dix et Otto Lange du Dresdner Sezession Gruppe en 1919. En 1923, Segall se fixa définitivement au Brésil, acquit la nationalité brésilienne, et alla pendant un certain temps faire figure de chef d'école pour la peinture brésilienne. En 1932, il fonda la Société pour l'art moderne.
Il a figuré dans des expositions collectives, dont : 1909, Freie Sezession, Berlin (il reçut le prix Liebermann) ; 1951, une salle spéciale lui est consacrée à la première Biennale de São Paulo ; 1955, hors-concours, deuxième Biennale de São Paulo ; 1953, Biennale de São Paulo. Après sa mort : 1957, Hommage et rétrospective, quatrième Biennale de São Paulo ; 1958, Biennale de Venise ; 1987, *Modernidade : art brésilien du XXᵉ siècle*, au Musée d'Art Moderne de la Ville de Paris.
Il a montré ses œuvres dans des expositions personnelles depuis sa première à la galerie Gurlitt à Dresde en 1910, parmi lesquelles : 1913, São Paulo et Campinas ; 1920, Folkwang Museum, Hagen ; 1921, galerie Schames, Francfort-sur-le-Main ; 1923, Cabinet des Estampes, Leipzig ; 1924, São Paulo ; 1926, galerie Neumann-Nierendorf, Berlin ; 1926-1927, *Personnages et figures brésiliens*, São Paulo ; 1928, Rio de Janeiro ; 1931, galerie Vignon, Paris ; 1933, galerie Pro Arte, Rio de Janeiro ; 1933, galerie Bragaglia, Rome ; 1938, New York ; 1943, rétrospective, Musée National d'Art, Rio de Janeiro ; 1943, Artistes Américains Associés, New York ; 1951, rétrospective, Musée d'Art Moderne, São Paulo. Après sa mort : 1958, rétrospective, Palacio de la Virreina, Barcelone ; 1958, Musée National d'Art Contemporain, Madrid ; 1959, Musée National d'Art Moderne.
Mêlé à la vie artistique allemande des premières années du siècle, il fut influencé par l'expressionnisme, d'autant que bien des traits de sa propre nature l'y portaient, comme le confirmera l'ensemble de son œuvre. Les personnages de ses compositions, d'allure stylisée, ont alors des têtes surdimensionnées, de larges yeux en amandes, les teintes y sont sans chaleur. Toutefois, ses peintures de 1912 à 1923, si elles accusent, par l'expressivité d'un dessin angulaire, la psychologie morbide de ses personnages hagards et faméliques, cette influence de l'expressionnisme, elles s'en distinguent cependant nettement par un souci de construction de la forme, que le rapprocherait plutôt des Fauves de Paris. Au Brésil, son œuvre sembla s'apaiser dans des paysages ou des gravures de femmes, sans toutefois perdre de sa rigueur de composition. Cependant, même éloigné de l'Europe, il n'aura cessé de consacrer la plus grande partie de son œuvre à ses souvenirs de jeunesse, à la vie du jeune juif russe qu'il avait été, se rappelant les émigrants, les filles errantes et vulnérables, les familles brisées : *Famille malade* ; *Intérieur d'indigents* ; *Rue* ; *Femmes enceintes*. Son œuvre s'inscrivit alors dans une problématique sociale soulevée au Brésil par des peintres comme Di Cavalcanti et Tarsila et qu'accompagna la révolution de 1930. Membre actif de la Société pour l'art moderne, Segall, avec d'autres, exécuta des panneaux muraux pour son siège représentant une ambiance à la fois populaire et féerique. Vers 1930 il commença à réaliser des petites sculptures en bronze ou marbre représentant des figures, telles des *Maternités* ou des groupes. Plus tard, il se montra particulièrement sensibilisé aux détresses du peuple d'Israël. De cette époque sont souvent citées les compositions : *Pogrom* ; *Camp de Concentration* ; *Exode* ; *Le navire d'émigrants*. Parfois, son art tourmenté d'homme sincère et ému s'apaisait dans des sujets calmés, comme la série des *Forêts*, de 1950 à 1955 ou avec les jolies *Maternité* qui apparaissent régulièrement au long de son œuvre, et dans lesquelles, à travers les grands yeux transparents des enfants, on trouve comme l'écho de l'édénisme d'un Otto Mueller, beaucoup plus qu'une parenté avec le populisme enchanté d'un Chagall, de qui il est souvent rapproché pour la seule raison d'une commune origine judéo-slave. Lasar Segall a publié des suites d'eaux-fortes ou de lithographies, dont : 1919, *Souvenirs de Vilna* ; 1921, *Bubu* d'après le roman de Charles-Louis Philippe *Bubu de Mont-*

parnasse ; 1921, *Die Sanfte* d'après la nouvelle *Krotkaya* de Dostoievski ; 1944, *Mangue* ; 1945, *Cançao da partida* de Jacintha Passos ; 1946, *Poemas negros* de Jorge de Lima.

Qualifié généralement de peintre humaniste, le critique allemand Woermann a écrit de lui : « Segall se meut dans un monde irréel où gnomes, fantômes et autres esprits se confondent avec des éléments issus directement de notre vie terrestre ».

■ J. B., C. D.

BIBLIOGR. : Theodor Daeubler : *Lasar Segall*, Fritz Gurlitt, Berlin, 1922 – Waldemar-George : *Lasar Segall*, Paris, 1932 – Paul Fierens : *Lasar Segall*, Paris, 1938 – in : *Judaica*, n° spécial dédié à L. Segall, Bueno Aires, mai 1946 – Michel Ragon : *L'Expressionnisme*, in : *Histoire Générale de la Peinture*, t. XVII, Rencontre, Lausanne, 1966 – Frank Elgar, in : *Dictionnaire Universel de l'Art et des Artistes*, Hazan, Paris, 1967 – Damian Bayon et Roberto Pontual : *La Peinture de l'Amérique latine au XXe siècle*, Éditions Menges, Paris, 1990 – in : *Dictionnaire de l'art moderne et contemporain*, Hazan, Paris, 1992.

MUSÉES : BERLIN (Juedisches Mus.) : *Bouleau de Thera* 1922, gche – HAGEN (Folkwangmuseum) : *Veuve* 1919, h/t – NEW YORK (The Jewish Mus.) : *Exode* 1947, h/t – SÃO PAULO (Mus. Lasar Segall) – SÃO PAULO (Pina.) : *Bananeraie* 1927, h/t.

VENTES PUBLIQUES : NEW YORK, 15 jan. 1969 : *Paysage* : USD 1 050 – COLOGNE, 4 déc. 1985 : *Composition abstraite*, temp. (41x54) : DEM 6 500 – NEW YORK, 21 nov. 1988 : *Mère et Fils* 1945, encre/pap. (48,4x33) : USD 2 860 – NEW YORK, 21 nov. 1995 : *Nature morte* 1924, h/cart. (69,5x52,7) : USD 96 000 – PARIS, 19 juin 1996 : *Personnages* vers 1918, h/t (65x84) : FRF 580 000 – NEW YORK, 28 mai 1997 : *Deux Personnages* vers 1935, past. et cire/pap. (50,8x40) : USD 55 200.

SEGALMAN Richard

Né en 1934. XXe siècle. Américain.

Sculpteur, pastelliste.

Il fréquenta la Parsons School of Design de New York entre 1951 et 1955, puis vers 1960, travailla à l'Art Students League.

MUSÉES : BOSTON (Mus. des Beaux-Arts) – WASHINGTON D. C. (Mus. Hirshhorn) – WASHINGTON D. C. (Jardin de sculpture) – YOUNGSTONE, Ohio (Inst. Butler).

VENTES PUBLIQUES : NEW YORK, 28 nov. 1995 : *Lucy*, past./pap. (76x55,8) : USD 1 725.

SEGANTINI Giovanni

Né le 15 janvier 1858 à Arco (sur le lac de Garde). Mort le 28 septembre 1899 près de Pontresine (Haute Engadine). XIXe siècle. Italien.

Peintre de genre, sujets typiques, paysages de montagne.

Il perdit sa mère à l'âge de quatre ans. Amené à Milan par son père il fut confié par celui-ci à une parente peu fortunée. Puis le père disparut et jamais Giovanni n'entendit parler de lui. Le petit abandonné vécut deux années presque seul, sa gardienne étant presque constamment absente pour gagner sa vie, probablement plutôt maltraité que choyé. Un beau jour il prit la fuite vers la montagne. Accueilli par des braves paysans, il devint gardeur de bestiaux, comme l'avait été Giotto. Il avait grandi dans ce milieu simple quand un dessin tracé par lui sur une pierre d'un refuge à porcs émerveilla ses protecteurs. Segantini fut envoyé à Milan à leurs frais. Malgré cette assistance généreuse, la vie de notre artiste fut très difficile. Son allocation était en grande partie absorbée par les frais d'études et le loyer d'un grenier où il logeait. Il supporta bravement toutes les privations. Il avait dix-neuf ans quand il produisit son premier tableau à l'huile : *Le chœur de l'église de San Antonio*. Il vécut encore quelques années à Milan et le succès ne tarda pas à récompenser ses efforts. Ce succès fut aidé par V. Grubley, généreux mécène des

artistes milanais, qui ne ménagea ni les subsides, ni les conseils à notre artiste. Sans voyager, Segantini étudia les peintres modernes. A ses débuts, il peignait sombre, mais s'attachant à la division des tons généralisée par les néo-impressionnistes, à laquelle il fut initié par Vittore Grubicy, vers 1886, il éclaircit sa palette et se créa une technique très personnelle, adaptant le divisionnisme néo-impressionniste en un « macchiaiolisme » plus souple. En 1883, son tableau *Ave Maria à Trasbordo* lui valut une médaille d'or à Amsterdam : ses tableaux lui valurent de très grands succès, tant en Italie qu'à Dresde et à Berlin. Dès qu'il s'était senti en pleine possession de sa technique, Segantini était allé s'installer dans le petit village de Brianza, au milieu des montagnes qui lui rappelaient ses souvenirs d'enfance. Là, au milieu des bergers qui lui servaient de modèles, il produisit des œuvres d'une sincérité émue, de 1881 à 1886. Et comme s'il s'était trouvé trop près du monde, notre artiste porta ses pénates encore plus haut dans la montagne : il se fixa dans le village de Sovoginno. Il y travailla durant huit années, de 1886 à 1894. La mort vint le surprendre en plein travail. Il s'était fait construire une hutte proche du sommet de la montagne, dans un refuge du Schafberg, à 2700 mètres d'altitude. Là, entouré de neige, il travaillait à un important triptyque destiné au Salon de Paris. Subitement malade, de la neige absorbée faute d'eau, causa sa mort. Il succombait à peine âgé de quarante ans. L'œuvre de Segantini est complexe. A côté de ses paysages alpins, de sujets inspirés par la vie des travailleurs de la montagne, dans lesquels il a repris, avec une vision personnelle, la conception de Bastien Lepage et surtout de Jean-François Millet, on trouve des tableaux religieux, des œuvres symboliques rappelant la naïveté des primitifs. Cette diversité de formes, pleine de promesses, fait regretter davantage que sa carrière ait été si prématurément interrompue.

BIBLIOGR. : Lionello Venturi : *La peinture italienne du Caravage à Modigliani*, Skira, Genève, 1952 – Dino Formaggio, in : *Diction. Univers. de l'Art et des Artistes*, Hazan, Paris, 1967 – Anne-Paule Quinsac : *Segantini, catalogue général*, 2 vol., Electa Editrice, Milan, 1982.

MUSÉES : AMSTERDAM : *Un pastel* – BÂLE : *A l'abreuvoir* – BERLIN : *Heure sombre* – *Retour au pays natal* – BERNE : *Retour de la forêt* – BRUXELLES : *Bergerie* – HAMBOURG : *Pascoli, dans l'Engadine* – LA HAYE (Mesdag) : *Les deux mères* – *Le retour du troupeau* – LEIPZIG : *Vittore Grubicy du Dragon* – LIVERPOOL : *La punition de la luxure* – MILAN (Gal. Mod.) : *Les deux mères* – MUNICH (Nouvelle Pina.) : *Laboureur dans l'Engadine* – ROME (Gal. Nat.) : *A la barre* – SAINT-MORITZ (Mus. Segantini) : *La récolte des foins* 1899 – *Nature, Vie et Mort* – *Autres œuvres* – VIENNE (Gal. Mod.) : *Les mauvaises mères* – *Pâturage avec une vache blanche* – ZURICH (Kunsthaus) : *Jeune fille à la clôture* – *Allégorie musicale*.

VENTES PUBLIQUES : LONDRES, 29 avr. 1927 : *Une idylle* : GBP 3 570 – LONDRES, 16 déc. 1929 : *Le Troupeau* : GBP 110 – PARIS, 20 jan. 1947 : *Hutte en montagne*, attr. : FRF 50 000 – PARIS, 20 déc. 1948 : *Paysage* : FRF 80 000 – GENÈVE, 27 nov. 1965 : *Nature morte* : CHF 30 000 – LONDRES, 30 juin 1967 : *L'enfant malade*, aquar./pap. gris : GNS 420 – LUCERNE, 30 nov. 1968 : *Paysanne dans un paysage d'hiver* : CHF 50 000 – GENÈVE, 24 avr. 1970 : *La Femme de l'artiste malade*, aquar. : CHF 10 000 ; *Le hameau enneigé* : CHF 40 000 – ZURICH, 11 juin 1971 : *Paysanne portant un fardeau dans un paysage montagneux* : CHF 74 000 – LUCERNE, 18 juin 1971 : *La jeune fille malade*, gche : CHF 15 000 – MILAN, 29 mars 1973 : *Trophées de chasse : faisan et bécasse*, deux pendants : ITL 3 400 000 – ZURICH, 8 nov. 1974 : *Un bacio alla croce*, past. : CHF 62 000 – ROME, 12 nov. 1974 : *Vue de la Ville Sainte* : ITL 7 500 000 – BERNE, 10 juin 1976 : *Ave Maria à Trasbordo* 1882, pl. (30,3x22,8) : CHF 20 000 – ZURICH, 12 nov. 1976 : *Bergère et troupeau au clair de lune* 1882, h/t (82,5x53,5) : CHF 48 000 – ZURICH, 12 mai 1977 : *Cheval attelé à l'abreuvoir*, h/t (67,5x117,5) : CHF 22 000 – ZURICH, 19 mai 1979 : *Le laboureur* vers 1892, fus. (50,3x37,5) : CHF 30 000 – BERNE, 22 juin 1979 : *Ave Maria à Trasbordo* 1888-1890, past. (41,5x61) : CHF 74 000 – BERNE, 22 nov 1979 : *Nature morte*, h/t (60x80) : CHF 30 000 – LONDRES, 23 juin 1981 : *Ave Maria à Trasbordo* vers

1888-1890, fus. et past./pap. (41,5x54) : **GBP 30 000** – MUNICH, 30 juin 1982 : *Il frutto d'amore*, h/t (87x52) : **DEM 110 000** – ZURICH, 2 juin 1983 : *Nature morte aux saucisses et fromage* 1880, h/t (115x53) : **CHF 70 000** – LONDRES, 21 juin 1984 : *Sur le balcon* vers 1892, cr. noir et lav. de gris (26,5x17,5) : **GBP 4 200** – LONDRES, 28 nov. 1985 : *L'Ave Maria à Trasbordo* 1883, pl. et encre noire (30,5x22,8) : **GBP 30 000** – ZURICH, 29 nov. 1985 : *Jeune paysanne portant du bois*, h/t (61x41) : **CHF 220 000** – MILAN, 18 déc. 1986 : *Il campanaro* 1879-1880, h/t (117x61) : **ITL 120 000 000** – MILAN, 23 mars 1988 : *Prêtre gravissant un escalier*, h/t (33x28,5) : **ITL 65 000 000** – ROME, 6 déc. 1989 : *Le lièvre*, h/t (67x50) : **ITL 218 500 000** – MILAN, 18 oct. 1990 : *Décoration florale*, h/t (50x100) : **ITL 66 000 000** – ZURICH, 7-8 déc. 1990 : *Portrait de la belle-sœur de l'artiste : Irène* 1881, h/pan. (33x23,6) : **CHF 34 000** – MILAN, 12 mars 1991 : *Scène d'intérieur*, h/t : **ITL 49 000 000** – NEW YORK, 22 mai 1991 : *Le bouvier*, cr. et fus./pap./cart. (23,5x17,8) : **USD 19 800** – MILAN, 6 juin 1991 : *Paysage de la Brianza*, h/cart. (18x12) : **ITL 12 000 000** – MILAN, 17 déc. 1992 : *Le Cordonnier*, h/t (96x73) : **ITL 200 000 000** – MILAN, 16 mars 1993 : *Deux Vaches dans une étable*, h/t (50x75,5) : **ITL 40 000 000** – ZURICH, 24 nov. 1993 : *Femme à l'ombrelle*, h/t (28,5x16,5) : **CHF 131 350** – ZURICH, 8 déc. 1994 : *Nature morte avec des roses*, h/t (28,5x54,5) : **CHF 63 250** – ZURICH, 12 juin 1995 : *Étude de la Seine*, fus. et cr./pap. (80x136) : **CHF 317 800** – MILAN, 19 déc. 1995 : *Roses*, h/t (45x25) : **ITL 14 375 000** – ZURICH, 10 déc. 1996 : *Edelweiss*, fus./pap. (67,5x38) : **CHF 176 550** – ZURICH, 4 juin 1997 : *L'Agonie de Comala* 1895, cr. et craie/pap. (21x29,5) : **CHF 137 000**.

SEGANTINI Gottardo

Né le 25 mai 1882 à Puisano. Mort en 1974 à Maloja. XXᵉ siècle. Italien.

Peintre de paysages, marines, graveur.

Fils de Giovanni Segantini. Il fut élève de l'Académie de Milan et de Hermann Gattiker. Il a gravé à l'eau-forte d'après les peintures de son père et a également peint des paysages alpestres et marins. Il a laissé des écrits sur l'art.

VENTES PUBLIQUES : LONDRES, 13 mars 1964 : *Bergère avec un troupeau dans un paysage alpestre* : **GNS 320** – ZURICH, 25 mai 1979 : *Paysage d'été, Sils* 1955, isor. (82x110) : **CHF 9 000** – ZURICH, 11 nov. 1981 : *L'Aube, Silersee* 1936, h/t (90x120) : **CHF 14 000** – ZURICH, 3 juin 1983 : *Paysage d'hiver* 1952, h./pavatex (49,5x64,5) : **CHF 16 000** – ZURICH, 8 juin 1985 : *Im Engadin* 1944, h/isor. (92x71) : **CHF 9 000** – LONDRES, 24 juin 1986 : *Basilica Constantina, Roma* 1912, h/t (80x80) : **GBP 8 000** – ROME, 7 avr. 1988 : *Beauté éternelle* 1912, h/t (100x155) : **ITL 14 000 000** – LONDRES, 30 mars 1990 : *Le lac de Bittaberg* 1923, h/t (118x181) : **GBP 24 200** – LONDRES, 21 juin 1991 : *Grap da Corn avec le Piz Corvatsch et un lac au premier plan* 1954, h/cart. (84x122) : **GBP 15 400** – ZURICH, 24 nov. 1993 : *Paysage d'été près de Maloja* 1957, h/rés. synth. (85x111,5) : **CHF 46 000** – ZURICH, 2 juin 1994 : *La paix des montagne* 1939, h/t (100x80) : **CHF 34 500** – ZURICH, 12 juin 1995 : *Lac de montagne et le Pic de La Margna* 1927, h/t (81x100) : **CHF 51 750** – ZURICH, 30 nov. 1995 : *Piz Forno près de Maloja* 1953, h/rés. synth. (55x74) : **CHF 59 800** – ZURICH, 5 juin 1996 : *Impression* 1938, h/t (73x58,5) : **CHF 69 000** – ZURICH, 10 déc. 1996 : *Lac de Cavaloccio au matin* 1926, h/t (81x115) : **CHF 125 700** – ZURICH, 4 juin 1997 : *Paysage hivernal* 1924, h/t (78,5x66,5) : **CHF 97 450**.

SEGANTINI Mario

Né le 31 mars 1885 à Milan (Lombardie). Mort en février 1916 à Maloja. XXᵉ siècle. Italien.

Sculpteur, peintre, graveur.

Fils de Giovanni Segantini. Il fut élève de l'Académie de Milan et de Em. Quadrelli et de G. Gurschner. Il grava d'après les œuvres de son père.

VENTES PUBLIQUES : ZURICH, 30 nov. 1981 : *Le baigneur*, h/t (60x150) : **CHF 14 500** – ZURICH, 13 nov. 1982 : *Mouton au pâturage*, h/t (43x64) : **CHF 4 400** – ROME, 17 avr. 1989 : *Le chalet Segantini à Passo Rolle* 1925, h/cart. (50x66) : **ITL 6 000 000**.

SEGAR. Voir aussi **SÉGART**

SEGAR Francis ou Seigar

XVIᵉ siècle. Travaillant en 1598. Britannique.

Peintre.

Frère de William Segar.

SEGAR William ou Seigar

XVIᵉ siècle. Britannique.

Peintre, graveur.

Frère de Francis Segar, il travaillait en 1598. Il grava des livres héraldiques.

VENTES PUBLIQUES : LONDRES, 19 nov. 1986 : *Portrait of Elizabeth Stafford, Lady Drury*, h/pan., vue ovale (68,5x52,5) : **GBP 21 000**.

SEGARD Aljoscha

Né en 1942 à Sofia. XXᵉ siècle. Actif en Suisse et en France. Bulgare.

Peintre. Tendance abstraite.

Il montre ses œuvres dans des expositions personnelles, dont : 1977, galerie Claudia Meyer, Zurich ; 1979, galerie Schindler, Berne ; 1982, galerie Karl Flinker, Paris.

Il peint des petits signes abstraits ou figuratifs qu'il entremêle et dispose suivant un ordre particulier. Son art tire également parti d'effets de matière.

SÉGARD Jean. Voir aussi **SÉGART**

SÉGARD Jean

XIVᵉ siècle. Actif à Lille de 1341 à 1348. Français.

Enlumineur.

SEGARD Louis

XVIIIᵉ siècle. Français.

Peintre de paysages.

Il fut reçu membre de l'Académie Saint-Luc à Paris le 17 octobre 1753.

VENTES PUBLIQUES : PARIS, 31 mars 1995 : *L'Étang sous les remparts*, h/t (53x80) : **FRF 18 000**.

SEGARO Giambattista

XVIIᵉ siècle. Travaillant à Gênes au commencement du XVIIᵉ siècle. Italien.

Miniaturiste.

SEGARO Giuseppe

XVIIᵉ siècle. Actif à Gênes vers 1605. Italien.

Miniaturiste.

SEGARRA Jayme ou Jaime

XVIᵉ siècle. Espagnol.

Peintre.

Il peignit, en 1530, un tableau d'autel pour Notre-Dame de Belen, à Reus.

SÉGART Jean ou Ségar ou Ségard

Né à Arras. XVIᵉ siècle. Français.

Peintre et doreur.

Père de Luc Ségart. Il s'établit à Tournai en 1570. Il y travailla de 1570 à 1598.

SÉGART Luc

XVIᵉ-XVIIᵉ siècles. Actif à Tournai de 1576 à 1637. Éc. flamande.

Peintre.

Fils et élève de Jean Ségart. Il peignit des sujets religieux et des décorations.

SÉGART Pierre

XVIIᵉ siècle. Actif à Tournai en 1635. Éc. flamande.

Peintre.

Petit-fils de Jean Ségart.

VENTES PUBLIQUES : PARIS, 23 fév. 1978 : *Paysage lacustre*, h/pan. (57x84,5) : **FRF 12 000**.

SEGATO Girolamo

Né le 13 juin 1792 à Vedana. Mort le 3 février 1836 à Florence. XIXᵉ siècle. Italien.

Graveur au burin.

SEGAUD

XVIIIᵉ siècle. Travaillant à Paris. Français.

Peintre.

Il figura au Salon de 1793 avec plusieurs portraits et un dessin.

SÉGAUD Armand Jean-Baptiste

Né le 1ᵉʳ août 1875 à Moulins (Allier). XXᵉ siècle. Français.

Peintre de sujets mythologiques, paysages, compositions murales, dessinateur, illustrateur.

Il fut élève de Pierre Victor Galland et de Georges Callot. Il exposa régulièrement au Salon des Artistes Français de Paris, dont il fut membre du jury.

Il exécuta des peintures décoratives au casino de Monte-Carlo (*Apollon et les Muses*), et à Paris. Il eut également une activité de relieur.

VENTES PUBLIQUES : PARIS, 22 juin 1992 : *Porte de Nafta en Tunisie* 1899, h/t (61x43,5) : **FRF 7 000**.

SÉGÉ Alexandre
Né en 1818 à Paris. Mort le 27 octobre 1885 à Coubron (Seine-Saint-Denis). XIXᵉ siècle. Français.
Peintre de paysages, paysages d'eau, graveur.
Il fut élève de Léon Cogniet et de Camille Flers à l'École des Beaux-Arts de Paris.
Il figura au Salon de Paris, à partir de 1844, y exposant des eaux-fortes pour la première fois en 1855. Il obtint une médaille de deuxième classe en 1873, une médaille de troisième classe en 1878, pour l'Exposition Universelle. Il fut fait chevalier de la Légion d'honneur en 1874.
Il représenta les paysages de la Beauce, des bords de l'Oise. Il a commencé à graver à l'eau-forte nombre de ses paysages à partir de 1848.
Musées : AMIENS (Mus. de Picardie) : *Après la pluie* – CHARTRES : *Roches de Piégud – En pays chartrain* – PÉRIGUEUX : *Panorama de Paris* – RENNES : *Les pins de Plédélioc.*
Ventes Publiques : PARIS, 1879 : *La plaine de Chartres* : FRF 1 620 ; *Un champ d'œillets* : FRF 490 ; *La vallée de Courtry* : FRF 720 ; *Les herbes folles* : FRF 550 – PARIS, 2 avr. 1897 : *Bord de la mer* : FRF 325 – PARIS, 4-5 déc. 1918 : *Paysage* : FRF 110 – PARIS, 28 mars 1927 : *Le retour au village* : FRF 330 – PARIS, 14 avr. 1937 : *Le village au bord de l'eau* : FRF 300 – PARIS, 24 mai 1944 : *La vallée* : FRF 1 250 – PARIS, 28 mars 1945 : *Paysage* : FRF 1 600 – PARIS, 31 jan. 1949 : *L'excursion en haute montagne* : FRF 8 500 – PARIS, 11 déc. 1950 : *Chasseurs* : FRF 500 – NEW YORK, 2 mai 1979 : *Troupeau dans un paysage fluvial*, h/t (50,2x77,5) : USD 1 800.

SEGEBARTH Ludwig
Né le 24 septembre 1879 à Stettin (Szczecin en Pologne). XXᵉ siècle. Allemand.
Peintre, dessinateur, écrivain.
Il fut élève de Schlabitz et de Müller-Schönefeld.

SEGELCKE Severin
Né le 12 juillet 1867 à Oslo. XIXᵉ-XXᵉ siècles. Norvégien.
Peintre de portraits, paysages, graveur.
Il fut élève de Roll à Paris.

SEGELLON
XVIIIᵉ-XIXᵉ siècles. Français.
Peintre.
Cité dans les annuaires de ventes publiques.
Ventes Publiques : PARIS, 13 juin 1947 : *Intérieur de bergerie* 1797 : FRF 12 800.

SEGEN. Voir SEEGEN

SEGEN von Sechten Ludwig. Voir SIEGEN von Sechten

SEGENSCHMID Conrad
XVᵉ siècle. Actif à Heimenkirch près de Lindau au milieu du XVᵉ siècle. Allemand.
Enlumineur et calligraphe.
Le Cabinet d'estampes de Berlin conserve *La Guerre de Troie*, enluminée par cet artiste.

SEGER Anna ou Seghers ou Segher
Morte avant 1566. XVIᵉ siècle. Travaillait à Anvers vers 1550.
Éc. flamande.
Miniaturiste.
Bradley, dans son intéressant *Dictionnaire des miniaturistes*, dit à tort qu'elle était probablement la fille de Daniel Seghers. Le fameux jésuite d'Anvers naquit en 1590. On pourrait plutôt la croire la sœur de Pieter Seghers. Aucun document, cependant, ne fait sortir cette supposition du domaine de l'hypothèse. Une autre version la dit peut-être fille d'un médecin d'Anvers. Anna Seger acquit un certain renom. La galerie Liechtenstein à Vienne conserve plusieurs dessins à la plume qui portent sa signature.

SEGER Ernst
Né le 18 septembre 1868 à Neurode (Silésie). Mort en 1939. XIXᵉ-XXᵉ siècles. Allemand.
Sculpteur de statues, bustes, monuments, graveur en médailles.
Il fut élève de Christian Behrens. Il a réalisé des monuments aux morts.
Musées : BRESLAU, nom all. de Wroclaw (Mus. des Beaux-Arts) : *Buste d'une jeune fille – Jeune Romain – Centauresse et satyres – Nu* – COLOGNE (Mus. Wallraf-Richartz) : *Le Lutteur* – KARLSRUHE (Kunsthalle) : *Mignon et Félix.*
Ventes Publiques : COLOGNE, 24 juin 1983 : *Baigneuse* 1906,

bronze (H. 75) : **DEM 3 600** – MONTRÉAL, 7 déc. 1995 : *Salomé*, bronze (H. 28) : **CAD 1 600.**

SEGER Josef
Né le 12 juin 1908 à Alt-Karlsthal. XXᵉ siècle. Autrichien.
Graveur.
Il fut élève d'Alfred Cossmann. Il vécut et travailla à Vienne.

SEGER Martin
Mort après 1580. XVIᵉ siècle. Actif à Würzburg. Allemand.
Peintre.
Il travailla pour la cathédrale et l'Hôtel de Ville de Würzburg.

SEGER Paul. Voir SEEGER

SEGERMAN Jan
XVIIᵉ siècle. Actif à Utrecht de 1611 à 1619. Hollandais.
Peintre.

SEGERS. Voir aussi SEGHERS

SEGERS Adrien ou Seghers
Né en 1876. Mort en 1951 à Rouen (Seine-Maritime). XXᵉ siècle. Actif depuis 1914 en France. Belge.
Peintre de paysages, paysages d'eau.
Il se fixa en France, dans la région rouennaise, en 1914.
Il peignit essentiellement des vues des bords de Seine.

Ventes Publiques : ROUEN, 22 mars 1981 : *La Foire Saint-Romain à Rouen* 1923, h/t (60x73) : FRF 10 000 – ROUEN, 15 déc. 1985 : *Le portail de Saint-Maclou à Rouen* 1937, h/t (54x46) : FRF 15 000 – PARIS, 25 mars 1991 : *La rue du Ruissel à Rouen*, h/t (73x60) : FRF 16 000 – PARIS, 19 nov. 1995 : *Péniches au bord de la Seine*, h/pan. (22x41) : FRF 13 500 – PARIS, 21 nov. 1995 : *Pêcheur sur la Seine à Giverny* 1941, h/t (65x54) : FRF 5 000 – PARIS, 25 mai 1997 : *Scène de rue à Rouen sous la neige* 1934, h/t (21,5x35) : FRF 7 500.

SEGERS Maria
Née en 1922 à Anvers. Morte en 1979. XXᵉ siècle. Belge.
Peintre, graveur.
Elle fut élève de l'Académie des Beaux-Arts et de l'Institut supérieur d'Anvers.
Bibliogr. : In : *Diction. Biogr. illustré des artistes en Belgique depuis 1830*, Arto, Bruxelles, 1987.
Musées : ANVERS (Cab. des Estampes) – BRUXELLES (Cab. des Estampes) – HILVERSUM (Cab. des Estampes).

SEGERSTRALE Lennart
Né le 17 juin 1892. XXᵉ siècle. Finlandais.
Peintre, graveur.
Il gravait à l'eau-forte.

SEGERSTROM Abraham
XVIIIᵉ siècle. Suédois.
Peintre.
Il fut assistant de Carl Hofverberg en Angermanland en 1758.

SEGERWALL Sven
XVIIIᵉ siècle. Travaillant de 1714 à 1719. Suédois.
Sculpteur sur bois.
Il a sculpté un retable et un *Christ en Croix* pour l'église de Hjortsberga.

SEGESDY György
Né en 1939. XXᵉ siècle. Hongrois.
Sculpteur.
Il fut élève de Ivan Szabo, Andras Beck et Zsigmond Kisfaludi Strobl, à l'Académie des Beaux-Arts de Budapest, entre 1949 et 1954. Il vit et travaille à Budapest.
Depuis 1961, il figure régulièrement à diverses expositions hongroises et étrangères. En 1963, il représente les jeunes artistes hongrois à la Biennale de Paris, en 1964 il expose à la Biennale de Venise, en 1969 à la Biennale constructiviste de Nüremberg. Il a obtenu le Prix Munkacsy.
Ses œuvres sont constituées principalement par des statues de grande taille qui ornent de nombreuses villes hongroises. À la Biennale constructiviste de Nüremberg, il expose des œuvres plastiques dans l'espace. Si la critique hongroise le considère comme un représentant contemporain du constructivisme, la critique occidentale est surtout sensible au contraire à un certain baroquisme ornemental, accentué par la richesse des matériaux

soigneusement polis comme des miroirs, acier, chrome, cuivre, plexichrome, souvent mêlés.

BIBLIOGR. : In : *Hongrie 68*, Pannonia, Budapest, 1968 – Géza Csorba, in : *Art hongrois contemporain*, catalogue de l'exposition, Musée Galliera, Paris, 1970.

SEGESSER Marguerite von, comtesse Crivelli
Née le 7 avril 1843 à Lucerne. Morte le 26 juillet 1910 à Berne. XIXᵉ-XXᵉ siècles. Suisse.
Peintre et brodeuse.
Élève de Alb. von Keller, de Brunet-Debaines, d'Otterstädt et de Dagnan-Bouveret.

SEGEWITZ Eugen
Né en 1878 à Karlsruhe (Bade-Wurtemberg). XXᵉ siècle. Allemand.
Peintre.
Il fut élève de Friedrich Fehr.
MUSÉES : KARLSRUHE (Kunsthalle) : *En Hiver – Nature morte –* PFORZHEIM (Mus. mun.) : *Paysage des bords du lac de Constance.*

SEGGERSDORF Leonhard
XVIIIᵉ siècle. Actif dans la première moitié du XVIIIᵉ siècle. Allemand.
Sculpteur.
Il a sculpté les autels de l'église de Schleiden, en 1715.

SEGHER Anna ou Seghers. Voir SEGER

SEGHERS Alice
Née en 1887 à Ixelles. Morte en 1946. XXᵉ siècle. Belge.
Peintre de figures, portraits.
Fille du peintre Franz Seghers. Elle fut élève de Blanc-Garin à Bruxelles, et poursuivit ses études à Florence.
BIBLIOGR. : In : *Diction. Biogr. illustré des artistes en Belgique depuis 1830*, Arto, Bruxelles, 1987.

SEGHERS Cornelius Johannes Adrianus
Né le 28 mai 1814 à Anvers. Mort en 1875. XIXᵉ siècle. Belge.
Peintre d'histoire, lithographe, aquafortiste.
Il a gravé des sujets de genre et des titres. Le Musée Plantin-Moretus d'Anvers conserve de lui *L'invention de l'imprimerie.*

Cachet de vente

VENTES PUBLIQUES : VERSAILLES, 30 oct. 1983 : *Scène d'amour à l'époque romantique 1844*, h/t (70x56) : **FRF 23 600.**

SEGHERS Daniel ou Zeghers, dit le Jésuite d'Anvers
Né le 5 décembre 1590 à Anvers. Mort le 2 novembre 1661 à Anvers. XVIIᵉ siècle. Éc. flamande.
Peintre de compositions religieuses, portraits, fleurs.
A la mort de son père, Pieter Seghers, il fut élevé en Hollande par sa mère dans la religion réformée. Il y fut également initié à la peinture. Puis il fut élève de Jan Brughel, dit de Velours, à Anvers, où il revint au catholicisme, fut maître en 1611, puis frère lai de l'ordre des Jésuites et commença son noviciat à Malines en 1614. Il séjourna à Bruxelles assez longtemps puis un an à Rome. Il travailla pour les princes et les rois ; il dut passer à Gand pour sa santé l'hiver de 1660 et mourut à son retour à Anvers. Il peignit des fleurs dans les tableaux de Rubens, dont il était l'ami, de Erasmus Quellinus, de Van Thulden, Cornelis Schut, Abraham Van Diepenbeeck. Il eut pour élèves : P. Van Thielen, O. Elliger, N. Verendael, F. Ykeus, J. v. Son, H. Galle, J.-G. Gillemans, Ch. Luckx, J. Davids de Heem.
On peut parfois lui attribuer une nature morte, une scène de genre, souvent religieuse, par exemple *La vision de saint François* ou une *Sainte Famille,* plus souvent une figure de saint en médaillon, *Saint Ignace,* par exemple ou même le *Christ des Douleurs,* mais ces sujets, que d'une façon très générale il préférait laisser exécuter par d'autres, ne sont à ses yeux que prétextes à les entourer de guirlandes de fleurs, traitées dans la manière minutieuse et la matière émaillée des Flamands du XVIIᵉ siècle, mais avec une connaissance botanique alliée à une imagination décorative qui marquent d'une empreinte très personnelle ces œuvres qui risquaient fort de sombrer dans l'anonymat des productions ornementales. Ce en quoi il se distingue le plus radi-

calement des autres nombreux peintres de fleurs, est qu'il est presque toujours plutôt un peintre de guirlandes de fleurs. Le genre qu'il a créé est très particulier, qui consiste à n'intervenir que pour orner, encadrer en quelque sorte, une composition centrale en général de la main d'un autre peintre. Cependant, pour compliquer encore ce rapport réciproque du sujet et du décor, le motif central est presque toujours peint en grisaille, voire camaïeu, donc relativement peu visible, tandis que pour le décor du pourtour, Daniel Seghers use des couleurs les plus délicates et variées, insistant volontiers sur toutes les sortes de blancs et les carmins, renforcés par le contraste avec les verts plus discrets des feuillages. Dans ses guirlandes, on trouve le plus souvent les lis, roses, ancolies, opposés aux ronces avec leurs baies et leurs chardons. Deux des meilleurs exemples de ces tableaux de piété rehaussés de fleurs, se trouvent au Mauritshuis de La Haye, avec la *Guirlande de fleurs avec la Vierge à l'Enfant,* de 1645, dont le motif central particulièrement sombre est de Bosschaert, et au musée du Capodimonte de Naples avec la *Guirlande de fleurs* entourant une image de la Vierge. Moins fréquemment, il peignit cependant aussi de simples vases de fleurs occupant toute la composition, tel celui de 1643 conservé à la Gemäldegalerie de Dresde. Cet art éminemment ornemental atteint parfois au baroque, sous sa forme la plus suave, comme c'est le cas avec la *Guirlande entourant le buste de saint Ignace de Loyola,* de 1643, conservée au musée d'Anvers.
Le genre connut un succès considérable à travers toute l'Europe et provoqua l'apparition de nombre d'imitateurs, desquels il se distingue le mieux par la minutie de son observation et les raffinements de ses coloris.

BIBLIOGR. : *Encyclopédie Les Muses*, tome 13, Grange-Batelière, Paris, 1969-1974.
MUSÉES : ANVERS : *Couronne de fleurs, autour du saint Ignace de C. Schut – Fleurs, autour d'un portrait d'homme de Gouz Coques – Sainte Thérèse – La Vierge –* ARRAS : *Guirlande de fleurs –* BERLIN : Deux natures mortes – BIRMINGHAM : *Fleurs –* BRUXELLES : *Guirlande de fleurs – Fleurs autour du Jésus de Quellinus –* BUDAPEST : *Guirlande de fleurs –* DRESDE : Six tableaux de fleurs – FLORENCE : *Couronne de fleurs avec buste d'homme en clair-obscur –* GENÈVE (Mus. Ariana) : *Ermite entouré de fleurs d'oranger et de roses –* LA HAYE : *Guirlandes de fleurs autour des portraits de Guillaume d'Orange –* ORLÉANS : *Guirlande de fleurs autour de la Sainte Famille dans un médaillon –* SCHLEISSHEIM : *Roses –* STOCKHOLM : Deux tableaux de fleurs – VIENNE : *Fleurs.*
VENTES PUBLIQUES : AMSTERDAM, 1710 : *Couronne de fleurs :* **FRF 420** – PARIS, 1777 : *Guirlande de fleurs entourant un médaillon :* **FRF 200** – PARIS, 1840 : *Fleurs :* **FRF 360** – PARIS, 11 août 1857 : *Le couronnement d'épines,* en collaboration avec Gérard Seghers : **FRF 2 000** – BRUXELLES, 1865 : *Guirlande de fleurs autour d'une niche au milieu de laquelle est un jet d'eau :* **FRF 350** – PARIS, 6-9 mars 1872 : *Fleurs ornant un médaillon :* **FRF 960** ; *Fleurs ornant un médaillon :* **FRF 900** – PARIS, 1881 : *Vierge entourée de fleurs :* **FRF 1 000** – PARIS, 1881 : *Autel orné de fleurs :* **FRF 2 300** – PARIS, 1886 : *La Vierge et l'Enfant Jésus :* **FRF 1 200** – LONDRES, 1889 : *Fleurs :* **FRF 920** – PARIS, 1889 : *Vierge entourée de fleurs :* **FRF 750** – PARIS, 1891 : *Guirlande de fleurs :* **FRF 470** – PARIS, 1895 : *Fleurs dans un vase :* **FRF 400** – LE HAVRE, 1898 : *Portrait de P. P. Rubens entouré d'une guirlande de fleurs,* en collaboration avec Schut : **FRF 3 200** – PARIS, 1900 : *Saint Dominique dans une niche entourée de fleurs :* **FRF 400** – PARIS, 15 juin 1904 : *Guirlande de fleurs :* **FRF 600** – PARIS, 28 juin 1905 : *Bouquet de fleurs :* **FRF 300** – PARIS, 23 mars 1908 : *Fleurs ornant une pierre :* **FRF 1 020** – PARIS, 1ᵉʳ juin 1908 : *Fleurs :* **FRF 700** – PARIS, 24 avr. 1910 : *Fleurs entourant un cartouche :* **FRF 520** – LONDRES, 11 et 12 mai 1911 : *Fleurs entourant l'Enlèvement d'Europe :* **GBP 17** – LONDRES, 7 juil. 1911 : *Fleurs, papillons et insectes :* **GBP 16** – PARIS, 28 fév. 1919 : *La Sainte Famille entourée d'une guirlande de fleurs,* en collaboration avec Corneille Schut : **FRF 950** – PARIS, 19-22 mai 1919 : *Nature morte :* **FRF 2 000** – LONDRES, 24 mars 1922 : *Scène de rivière :* **GBP 31** – PARIS, 5 déc. 1923 : *Médaillon entouré de fleurs :* **FRF 970** – LONDRES, 26 mai 1924 : *La vision de saint François :* **GBP 52** – PARIS, 12 mai 1926 : *La Vierge et l'Enfant Jésus dans un encadre-*

ment de fleurs : **FRF 3 800** – PARIS, 21 juin 1926 : *La vasque fleu-rie* : **FRF 4 350** – PARIS, 25 jan. 1928 : *Fleurs* : **FRF 4 900** – PARIS, 8 nov. 1928 : *Guirlande de fleurs encadrant un cartouche* : **FRF 5 000** – PARIS, 10 nov. 1928 : *La Vierge et l'Enfant entourés d'une guirlande de fleurs, papillons et insectes* : **FRF 5 200** – BRUXELLES, 4 avr. 1938 : *Guirlande de fleurs* : **BEF 4 100** – PARIS, 30 juin et 1er juil. 1941 : *Guirlande de fleurs devant un médaillon* : **FRF 1 500** – PARIS, 5 nov. 1941 : *Le Jardinier* : **FRF 10 000** – PARIS, 3 déc. 1941 : *Guirlandes de fleurs encadrant deux médaillons représentant l'un le Christ, l'autre la Vierge*, ensemble : **FRF 21 000** – PARIS, 29 avr. 1942 : *Bouquet de fleurs entourant un médaillon* : **FRF 95 100** – PARIS, 25 nov. 1942 : *Suzanne et les deux vieillards*, aquar. : **FRF 2 000** – PARIS, 28 fév. 1945 : *La Sainte Famille dans une guirlande de fleurs et de fruits*, école de D. S. : **FRF 71 000** – LONDRES, 13 juil. 1945 : *Sainte Anne et la Vierge*, en collaboration avec C. Schut : **GBP 105** – PARIS, 20 déc. 1946 : *La Sainte Famille dans une guirlande de roses*, école de Daniel Seghers et C. Schut : **FRF 62 000** – PARIS, 26 et 27 juin 1947 : *La Vierge et l'Enfant dans un encadrement de fleurs*, attr. : **FRF 24 000** – PARIS, 27 oct. 1948 : *Guirlandes de fleurs entourant des médaillons ; Vierge et Christ*, deux pendants, attr. : **FRF 17500** – PARIS, 8 juil. 1949 : *Fleurs dans un vase de cristal*, attr. : **FRF 272 000** – PARIS, 27 mars 1950 : *La Vierge présentant l'Enfant : guirlande de fleurs et de fruits*, école de D. S. : **FRF 32 000** – NICE, 13-15 avr. 1950 : *L'Annonciation : encadrement de fleurs*, attr. : **FRF 31 000** – BRUNSWICK, 21 avr. 1950 : *Vierge à l'Enfant dans un encadrement de fruits* : **DEM 1 000** – PARIS, 12 mai 1950 : *Amours présentant des fruits et des fleurs* 1645 : **FRF 35 000** – LONDRES, 5 juin 1950 : *Guirlande de fleurs* : **GBP 367** – PARIS, 13 nov. 1950 : *Enfants parmi des fleurs et des fruits* 1645 – **FRF 17 500** – PARIS, 25 juin 1951 : *Amours, fleurs et fruits* 1645 – **FRF 38 000** – PARIS, 28 mars 1955 : *La guirlande de fleurs* : **FRF 410 000** – PARIS, 20 juin 1957 : *Fleurs* : **FRF 950 000** – LONDRES, 8 juil. 1959 : *Bouquet de fleurs de printemps* : **GBP 720** – LONDRES, 7 déc. 1960 : *Fleurs d'été*, sur métal : **GBP 1 400** – COLOGNE, 2 et 6 nov. 1961 : *Nature morte aux fleurs* : **DEM 14 000** – LONDRES, 26 juin 1964 : *Pietà à la guirlande de fleurs*, en collaboration avec Quellinus Erasmus : **GNS 1 600** – COLOGNE, 11 nov. 1964 : *Vierge à l'Enfant dans un cadre fleuri* : **DEM 60 000** – LONDRES, 19 mars 1965 : *Bouquet de fleurs dans un vase* : **GNS 6 000** – COPENHAGUE, 22 mars 1966 : *Nature morte aux fleurs* : **DKK 58 000** – PARIS, 19 juin 1967 : *Vase de fleurs* : **FRF 60 000** – NEW YORK, 12 fév. 1970 : *Cartouche décoré* : **USD 11 000** – LONDRES, 7 juil. 1976 : *Vase de fleurs*, h/t (56x38,5) : **GBP 12 000** – LONDRES, 30 nov. 1979 : *Roses et tulipes dans un vase*, h/cuivre (40,7x31,8) : **GBP 75 000** – NEW YORK, 11 juin 1981 : *Vierge à l'Enfant dans une niche entourée de bouquets de fleurs* 1646, h/t (122,5x92,8) : **USD 34 000** – MONTE-CARLO, 8 déc. 1984 : *Guirlande de fleurs avec la Vierge en médaillon central*, h/pan. (77x53,5) : **FRF 40 000** – NEW YORK, 15 jan. 1985 : *Fleurs dans un vase*, h/cuivre (26,5x19) : **USD 22 000** – PARIS, 8 juin 1988 : *Guirlande de fleurs entourant un cartouche avec Joseph et l'Enfant*, h/t (155x96) : **FRF 80 000** – STOCKHOLM, 15 nov. 1988 : *Marie et l'Enfant Jésus dans une guirlande de fleurs*, h. (118x89) : **SEK 32 000** – LONDRES, 21 avr. 1989 : *Iris, roses, une tulipe et des fleurs d'oranger dans un vase de cristal sur un entablement*, h/pan. (74,5x50,2) : **GBP 63 800** – MONACO, 2 déc. 1989 : *Guirlande de fleurs entourant la Vierge à l'Enfant*, h/pan. (64,5x48,5) : **FRF 355 200** – LONDRES, 31 oct. 1990 : *Portrait du Prince Hendrik Frederick d'Orange entouré d'une guirlande de fleurs*, h/t (91,5x73) : **GBP 5 720** – PARIS, 26 juin 1992 : *Roses, tulipes et fleurs d'oranger dans un vase de cristal posé sur un entablement*, h/cuivre (26,2x18) : **FRF 1 350 000** – NEW YORK, 7 oct. 1994 : *Nature morte de bouquets de fleurs variées, tulipes, roses, pivoines*, h/t, une paire (chaque 32x21) : **USD 28 750** – LONDRES, 13 déc. 1996 : *Couronne de roses, tulipes, pivoines, narcisses, iris,..., et papillons blancs*, h/t (131,5x98) : **GBP 20 700**.

SEGHERS François, ou Franz

Né le 29 mars 1849 à Bruxelles. Mort en 1939 à Ixelles. XIXe-XXe siècles. Belge.

Peintre de natures mortes, fleurs et fruits.

Il fut élève de l'Académie des Beaux-Arts d'Ixelles et de Pierre-Paul Laurent à Paris.

BIBLIOGR. : In : *Diction. Biogr. illustré des artistes en Belgique depuis 1830*, Arto, Bruxelles, 1987.
MUSÉES : IXELLES : *Fleurs*.

SEGHERS Gérard ou Segers, ou Zegers

Baptisé à Anvers le 17 mars 1591. Mort le 18 mars 1651 à Anvers. XVIe-XVIIe siècles. Éc. flamande.

Peintre d'histoire, scènes mythologiques, compositions religieuses, sujets allégoriques.

Frère cadet de Daniel Seghers, il fut élève à Anvers en 1603, probablement chez Hend Van Bâlen et Abr. Janssens, puis maître en 1608. Il alla en Italie, puis travailla plusieurs années à Madrid pour Philippe III. De retour à Anvers en 1620, il fit partie de la chambre de rhétorique. Il épousa en 1621 Catharine Wouters, fut peintre de la cour de Ferdinand en 1637, doyen de la gilde en 1646 et après la mort de Rubens, devint un des plus riches et célèbres peintres de son temps. Il eut pour élèves Th. Willeborts Bosschaert, Peter Franchois et peut-être Jan Miel. D'Argenville et Deschamps affirment que Séghers visita l'Angleterre. Walpole n'en dit rien et les biographes anglais semblent douter du fait.

MUSÉES : BRUNSWICK : *Silène et ses compagnons – Enlèvement d'Europe* – DIJON : *Descente de Croix* – FLORENCE : *Allégorie de la Conception* – GAND : *L'ange réveille Joseph pour lui ordonner de fuir* – SCHLEISSHEIM : *Mort de saint Dympna* – TOULOUSE : *Adoration des mages* – VIENNE : *Vierge et Enfant Jésus*.

VENTES PUBLIQUES : PARIS, 1756 : *Saint Sébastien* : **FRF 24** – PARIS, 11 jan. 1816 : *Guirlandes de fleurs entourant un bas-relief* : **FRF 100** – PARIS, 1861 : *Le Repos de la Vierge* : **FRF 610** – PARIS, 1890 : *La Sainte Famille* : **FRF 1 400** – PARIS, 1894 : *Bacchus enfant ; Le Colin-Maillard*, ensemble : **FRF 480** – BRUXELLES, 1899 : *Adoration des Mages* : **FRF 475** ; *Nature morte* : **FRF 6 700** – LONDRES, 1er avr. 1960 : *Le Reniement de saint Pierre* : **GBP 1 260** – LONDRES, 29 juin 1962 : *La Séance de musique* : **GNS 300** – VERSAILLES, 18 juin 1967 : *Les Accordailles ou les Cinq Sens* : **FRF 4 300** – STOCKHOLM, 16 mai 1990 : *Le Sacrifice d'Abraham*, h/t (102x83) : **SEK 30 000** – TROYES, 28 nov. 1993 : *Le Reniement de saint Pierre*, h/t (111x153) : **FRF 160 000** – NEW YORK, 31 jan. 1997 : *L'Extase de saint François*, h/t (183x137,5) : **USD 85 000**.

SEGHERS Hendrick

Né en 1780 à Anvers. XIXe siècle. Éc. flamande.

Peintre de portraits et de genre.

Élève de l'Académie d'Anvers. Le Musée de Montréal conserve une toile, qui, d'après les indications du catalogue, paraît pouvoir être attribuée à cet artiste.

SEGHERS Hercules, Herkules ou Harcules Pietersz ou Segers, Seegers ou Zegers

Né vers 1590 à Haarlem, le rédacteur du *Bryan's Dictionary* le fait naître vers 1625. Mort vers 1638 à Amsterdam, certains biographes le font mourir en 1679. XVIIe siècle. Hollandais.

Peintre de compositions religieuses, compositions animées, paysages animés, paysages, paysages d'eau, graveur.

Il fut, sans doute quelques mois, élève de Gilles Coninxloo, avant la mort de ce dernier en 1607, date à laquelle Seghers acheta plusieurs de ses dessins et gravures lors de la vente de son atelier. Il était inscrit en 1612 à la guilde de Haarlem. Il fit un mariage de raison, en 1614, avec Anneken Van den Brugghen, âgée de quarante ans. En 1619 il s'installa sur le Lindengracht. Il demeurait à Amsterdam en 1629, à Utrecht en 1631 et à La Haye en 1633. Certains disent qu'il voyagea en Italie, allant jusqu'en Dalmatie et au Motenegro. Il est plus raisonnable de penser qu'il séjourna sur les bords de la Meuse, dont on peut retrouver certains rappels dans l'œuvre de Seghers. Il est toutefois inutile d'essayer de reconnaître quelque paysage que ce soit dans sa peinture et encore moins dans son œuvre gravé.

Sa peinture est encore mal connue. On a seulement répertorié à son nom une quinzaine d'œuvres dont la chronologie est difficile à établir. Entre 1625 et 1627 est daté un *Paysage de la Meuse*, transposition d'un groupe de maisons hollandaises sur les bords de la Meuse. Au lieu de paraître éclairé, ce paysage semble lui-même faire jaillir une lumière surnaturelle en différents endroits. Mais Seghers n'exprime pas encore son angoisse et sa solitude à travers une telle toile, ce qu'il fera avec un paysage comme celui de *Rhenen et la Tour Canera* (Berlin), en présentant des espaces infinis aux plans horizontaux successifs, aux ciels fantastiques teintés de verts, ocres et jaunes. On peut dire, qu'avant Rem-

brant, il ouvrit la voie au paysage dramatique. Il est d'ailleurs significatif de constater que Rembrandt montrait du goût pour les œuvres de Seghers puisqu'il possédait entre huit et onze de ses tableaux. On a même attribué l'une des œuvres de H. Seghers, le *Paysage montagneux* (Florence), à Rembrandt (voir article Rembrandt), c'est dire qu'il a existé, à un moment donné, une parenté spirituelle et stylistique très certaine entre les deux artistes. On rapporte aussi que Rembrandt avait utilisé pour une *Fuite en Égypte*, le cuivre de *Tobie et l'Ange* que Seghers avait gravé d'après Elsheimer.

Redécouvert ces dernières années en tant que graveur, il peut être considéré comme un artiste visionnaire, voire fantastique. On le dit inventeur d'un procédé de gravure et d'impression en couleurs ; on dit aussi qu'il gravait à l'aquatinte. En réalité il usait d'une technique compliquée, jouait subtilement de l'encre et du papier, reprenait à la main ses tirages en deux tons et obtenait des harmonies dissonantes, morbides, dans des verts qui donnent souvent un aspect blafard. « Seghers est créateur d'un univers irréel et dramatique où sont représentés surtout des paysages cahotiques dont les rochers arides dominent de larges vallées, des forêts, des ruines, des marines, et deux natures mortes dont l'une, la *Nature morte au livre*, témoigne d'une sensibilité voisine de celle de Van Gogh. » (Jean Adhémar, Michèle Hebert, Jacques Lethève : Les Estampes) Une impression de solitude se dégage de ses paysages : Seghers fait songer aux grands graveurs allemands de la Renaissance (Altdorfer surtout), annonce directement les peintres romantiques allemands (Caspar-David Friedrich et Runge, entre autres) et son univers minéral et végétal, unique dans l'histoire de la gravure, l'apparente, par-delà le temps, à Rodolphe Bresdin : les deux artistes ayant en commun le goût de l'« inextricable », de l'imbrication des formes et un sens de l'angoisse certain. Les stratifications minérales de ses eaux-fortes évoquent aussi les paysages rhénans de Max Ernst. ■ P.-A. T., A. J.

BIBLIOGR. : J. Springer : *Die Radierungen des H. Seghers*, I, III, Berlin, 1910 – W. Fraenger : *Die Radierungen des Hercules Seghers, ein physiognomischer Versuch*, Munich, 1922 – W. Steenhoff : *Hercules Seghers*, Amsterdam, 1924 – J. Dupont et F. Mathey : *La peinture au XVIIᵉ siècle, de Caravage à Vermeer*, Skira, Genève, 1951 – L. C. Collins : *Hercules Seghers*, Chicago, 1953 – J. Leymarie : *La peinture hollandaise*, Skira, Genève, 1956 – *Catalogue de l'exposition : Les plus belles gravures du monde occidental, 1410-1914*, Paris, Bibliothèque Nationale, 1966 – A. du Bouchet : *Notes devant Seghers* ; Y. Bonnefoy : *Hercules Seghers*, in : *l'Éphémère n° 2*, Saint-Paul et Paris, Fondation Maeght, avril 1967 – N. de Staël : *La coupe de la phrase bonne lame* ; A. du Bouchet : *Fragment de montagne*, in : *l'Éphémère n° 4*, septembre 1967 – J. Adhémar, M. Hébert et J. Lethève : *Les Estampes*, Gründ, Paris, 1973 – E. Haverkamp Begemann : *The complete etchings*, Amsterdam-Holkema, 1973.
MUSÉES : AMSTERDAM (Mus. Nat.) : *Paysage au bord d'un fleuve* : AMSTERDAM (Rijksprentenkabinet) : *Gravures* – BERLIN (Mus. Kaiser Friedrich) : *Vue sur Rhenen* – FLORENCE (Mus. des Offices) : *Paysage montagneux* – PARIS (Cab. des Estampes de la BN) : *Gravures* – ROTTERDAM (Mus.) : *Paysage*.
VENTES PUBLIQUES : PARIS, 5 déc. 1892 : *Rendez-vous d'officiers à cheval* : FRF 650 – PARIS, 26 mars 1900 : *Sainte Famille* : FRF 170 – LONDRES, 27 juin 1930 : *Scène de rivière* : GBP 2 520 – GENÈVE, 25 mai 1935 : *Paysage accidenté* : CHF 8 100 – GENÈVE, 7 déc. 1935 : *Paysage accidenté* : CHF 17 375 – GENÈVE, 24 juin 1949 : *Portrait d'un échevin*, attr. : CHF 5 800 – LUCERNE, nov. 1950 : *Vue panoramique d'une ville traversée par un canal* : CHF 3 200 – LONDRES, 9 mai 1951 : *Paysage aux Marais* : GBP 7 500 – NEW YORK, 18 avr. 1956 : *Paysage avec moulins à vent*, sur cuivre : USD 2 200 – LONDRES, 6 juil. 1966 : *Paysage aux chaumières* : GBP 2 400 – AMSTERDAM, 5 nov. 1968 : *Le chou rouge* : NLG 32 000.

SEGHERS Jan Baptist ou Segers ou Zeghers
Baptisé à Anvers le 31 décembre 1624. XVIIᵉ siècle. Éc. flamande.
Peintre.
Fils de Gérard Seghers. Maître à Anvers en 1646. Il travailla trois ans à Vienne pour Piccolamini, duc d'Amalfi.

SEGHERS Ludwig
XIXᵉ siècle. Actif à Anvers vers 1846. Éc. flamande.
Peintre.
VENTES PUBLIQUES : LONDRES, 19 mars 1980 : *La leçon de musique*, h/pan. (44,5x37) : GBP 1 500.

SEGHERS Maurice
Né en 1883. Mort en 1959. XXᵉ siècle. Belge.
Peintre de paysages, marines, graveur. Réaliste.
Il fut élève de l'Académie des Beaux-Arts d'Anvers.
Il a peint des vues de bords de mer à Ostende et Nieuport.

BIBLIOGR. : In : *Diction. Biogr. illustré des artistes en Belgique depuis 1830*, Arto, Bruxelles, 1987.
VENTES PUBLIQUES : LOKEREN, 15 mai 1993 : *L'Escaut*, h/pan. (100x113) : BEF 60 000 – LOKEREN, 11 mars 1995 : *Intérieur d'une galerie de cloître* 1905, h/pan. (27,5x36) : BEF 38 000.

SEGHIZZI Andrea ou Giovanni Andrea ou Sighizzi ou Sigizzi
Né en 1630 à Bologne. Mort en 1684. XVIIᵉ siècle. Italien.
Peintre décorateur.
Père d'Antonio, de Francesco et d'Innocenzo Seghizzi. Élève de Francesco Albano. Il travailla à Ravenne, Modène, Parme, Bologne.

SEGHIZZI Antonio
XVIIᵉ siècle. Actif à Bologne. Italien.
Peintre de figures et de fresques.
Fils d'Andrea Seghizzi.

SEGHIZZI Francesco
XVIIᵉ siècle. Actif à Bologne. Italien.
Peintre d'architectures.
Fils d'Andrea Seghizzi.

SEGHIZZI Innocenzo
XVIIᵉ siècle. Actif à Bologne. Italien.
Peintre d'architectures.
Fils d'Andrea Seghizzi.

SEGHIZZI Stefano
XVIᵉ siècle. Actif à Modène et à Ferrare en 1547. Italien.
Sculpteur sur bois.

SEGIETH Paul
Né le 2 janvier 1884 à Königshütte. XXᵉ siècle. Allemand.
Peintre.
Il fit ses études à Breslau puis à Munich où il vécut et travailla.
MUSÉES : LENBACH.
VENTES PUBLIQUES : MUNICH, 26 mai 1992 : *École de cavalerie* 1913, gche (49,5x47) : DEM 1 725.

SEGISSER Paul
Né le 24 décembre 1866 à Karlsruhe (Bade-Wurtemberg).
XIXᵉ-XXᵉ siècles. Allemand.
Peintre.
Il fut élève de l'Académie de Karlsruhe et de Ferdinand Keller et de W. Trübner. Il vécut et travailla à Weizern.
MUSÉES : KARLSRUHE (Kunsthalle) : *Atelier*.

SEGIZZI Gaspero di Cristoforo ou de Segittii
Mort le 8 mars 1576 à Venise. XVIᵉ siècle. Italien.
Enlumineur.

SEGLA André
Né en 1748 à Marseille. Mort en novembre 1783 à Rome.
XVIIIᵉ siècle. Français.
Sculpteur.
Élève de Vassé. Deuxième prix de Rome en 1772, premier prix en 1773.

SEGMILLER ou Segmüller. Voir SEGMÜLLER

SEGNA Nicoletto, appelé aussi Nicoletto da Modena, dit del Cogo
Mort en 1496 à Ferrare. XVᵉ siècle. Italien.

Peintre.
Il travailla pour la cour de Ferrare et peignit aussi des décors de théâtre.

SEGNA di Buonaventura Niccolo ou Segna di Tura ou Segnor
XIIIᵉ-XIVᵉ siècles. Italien.
Peintre de compositions religieuses.
Élève de Duccio di Buoninsegna, il travailla à Sienne de 1298 à 1326. On cite de lui un *Christ en Croix* à l'abbaye de San Fiore et une *Maesta* dans l'église de Castiglione Florentino à Arezzo. Il fit un polyptyque conservé au musée de Sienne, dont la partie centrale est attribuée à Duccio, ce qui prouve l'étroite collaboration qui existait entre le maître et l'élève. Cependant, Segna peint parfois des figures allongées, cédant à la mode de l'époque, comme il le montrait une prédilection pour les charmes de la peinture siennoise.
Bibliogr. : J. H. Stubblebine : *Le Duc de Buoninsegna et son école*, 1979.
Musées : Budapest : *Sainte Madeleine* – Moscou (Mus. des Beaux-Arts) : *Christ en Croix* – Munich (Pina.) : *Sainte Madeleine* – New York (Métropolitan Mus.) : *Madone avec des saints* – Sienne (Pina.) : *Madone avec saint Jean l'Évangéliste, saint Paul et saint Bernard*.
Ventes Publiques : Paris, 15 juin 1951 : *Saint Jean Baptiste ; Saint Dominique*, deux pendants : **FRF 61 000** – Londres, 24 mars 1965 : *Crucifixion* : **GBP 4 000** – Londres, 26 nov. 1971 : *La Vierge et l'Enfant* : **GNS 4 200** – New York, 11 juin 1981 : *Vierge à l'Enfant*, h/pan. fond or, haut arrondi (87x59) : **USD 115 000** – New York, 11 jan. 1991 : *Vierge à l'Enfant entourée de saint Bartholomée et de saint Ansanus avec un donateur en petit en bas à droite*, temp./pan. à fond d'or (166,4x81,5) : **USD 528 000** – Londres, 5 juil. 1991 : *Vierge à l'Enfant*, temp./pan. à fond d'or, haut arrondi (86,3x59) : **GBP 143 000** – Londres, 10 déc. 1993 : *Vierge à l'Enfant sur un trône avec saints Bartholomée et Ansanus et une donatrice agenouillée*, temp./pan. à fond or (177,5x89,5) : **GBP 161 000** – New York, 19 mai 1995 : *Tête de sainte*, temp./pan. à fond d'or (31,1x23,8) : **USD 118 000** – New York, 12 jan. 1996 : *Sainte Marguerite d'Antioche et saint Christophe ; Saint Jean Baptiste et saint Pierre*, temp./pan. à fond or, une paire (chaque 21x18) : **USD 43 700** – New York, 31 jan. 1997 : *Vierge à l'Enfant*, temp./pan. à fond or (66,7x45,7) : **USD 79 500**.

SEGNANI Francesco
Né en 1804 à Sarzano. Mort le 18 mars 1855 à Reggio Emilia. XIXᵉ siècle. Italien.
Peintre et graveur au burin.
Élève de Prospero Minghetti. Il a peint un *Saint Alphonse de Liguori* dans l'église Saint-Prosper de Reggio.

SEGNANI Napoleone
XIXᵉ siècle. Travaillant en 1837. Italien.
Médailleur et orfèvre.
Frère de Francesco Segnani. Il a gravé une médaille à l'effigie de *Karoline Unger*.

SEGOFFIN Victor Joseph Jean Ambroise
Né le 5 mars 1867 à Toulouse (Haute-Garonne). Mort le 17 octobre 1925 à Paris. XIXᵉ-XXᵉ siècles. Français.
Sculpteur de bustes, statues, monuments.
Il fut élève à l'École des Beaux-Arts de Paris du sculpteur Cavelier et du très classique statuaire Louis-Ernest Barrias. Il a exposé, à Paris, au salon des Artistes Français dont il devint par la suite sociétaire. Déclaré hors-concours, il fut membre du jury et du Comité. Il a reçu le Prix de Rome en 1897. Officier de la Légion d'honneur.
Il a sculpté de nombreuses statues, des bustes et des tombeaux. *Le Temps et le Génie* (1908) orne la cour Napoléon du palais du Louvre.
Bibliogr. : In : *Dictionnaire de la sculpture*, Larousse, Paris, 1992.
Musées : Bayonne (Mus. Bonnat) : *Le peintre Léon Bonnat* – Lyon : *L'Homme et la misère humaine* – Nemours : *La Terre, la Vie, la Paix* – Paris (Mus. d'Orsay) : *Bustes des peintres H. Harpignies, Léon Bonnat, Félix Ziem* – Toulouse : *David triomphe de Goliath*.
Ventes Publiques : Paris, 30 jan. 1933 : *Buste du maréchal Foch*, bronze patine verte : **FRF 300** ; *Buste de Ziem*, bronze patiné : **FRF 700** ; *La Danse guerrière*, statue bronze patiné : **FRF 1 300** – Paris, 13 déc. 1972 : *Jeune femme jouant des cymbales*, marbre blanc : **FRF 10 500** – Paris, 28 mars 1974 : *Judith et Holopherne*, bronze : **FRF 6 300** – Paris, 16 juin 1978 : *La danse guerrière ou*

La danse sacrée 1905, bronze, patine brune (H. 58,5) : **FRF 7 500** – Bourg-en-Bresse, 27 avr. 1980 : *Jeune femme nue implorant la grâce* 1900, bronze, patine verte (H. 180) : **FRF 75 000** – Enghien-les-Bains, 11 déc. 1983 : *Danseuse aux cymbales* 1905, bronze patine brun et or (H. 117) : **FRF 40 000** – Semur-en-Auxois, 17 fév. 1985 : *La danseuse au tambourin*, bronze patiné (H. 117) : **FRF 29 000**.

SEGOGELA Johannes Mashego
Né en 1936 à Sekukuniland (Transvaal). XXᵉ siècle. Sud-Africain.
Artiste.
Il a participé en 1994 à l'exposition *Un Art contemporain d'Afrique du Sud* à la galerie de l'Esplanade, à la Défense près de Paris.

SEGOND Philippe
Né en 1961 à Marseille. XXᵉ siècle. Français.
Peintre. Abstrait.
Il a étudié les arts plastiques à Aix-en-Provence et fréquenta de 1982 à 1985 l'atelier du sculpteur Alfieri Gardone. Il vit et travaille à Paris.
Il participe à des expositions collectives, dont : 1990, Salon de Montrouge ; 1991, *Entre Ciel et Terre*, Hôpital Éphémère, Paris ; 1993, *Les Versions du paysage*, Credac, Ivry-sur-Seine.
Il montre ses œuvres dans des expositions personnelles, parmi lesquelles : 1991, Hôpital Éphémère, Paris ; 1993, La Grange, Saint-Juie (Vendée) ; 1994, chapelle de l'Hôpital Charles Foix, Ivry-sur-Seine ; 1995, galerie Manu Timoneda, Aix-en-Provence ; 1995, galerie municipale Édouard Manet, Gennevilliers ; 1997, galerie Renos Xippas, Paris.
Les tableaux de la série des *Oranges* sont des paysages, qu'il désire « casser », hors de toute harmonie, pour en révéler la potentialité de « champ de bataille », une nature contradictoire. Il réalise ensuite des tableaux de couleur argent, souvent en diptyque, l'un, plus petit, au format de la tête, l'autre se référant au corps en entier. La série *Sfumato post nucléaire*, un ensemble d'une quarantaine d'œuvres exposées à la galerie Renos Xippas, faites de coulées de peinture et de matière travaillées par pulvérisation, se fondait sur cette idée d'un paysage, ou toute autre réalité, dégagée de la soumission de la recherche de l'essence ou de l'infiniment petit.
Bibliogr. : Stéphanie Katz : *Un œil sous une peau d'argent*, catalogue d'exposition, Galerie Municipale Édouard Manet, Gennevilliers, 1995 – Éric Suchère : *Philippe Segond*, in : *Art Press*, nº 224, Paris, mai 1997.
Ventes Publiques : Paris, 14 avr. 1991 : *Sans titre*, techn. mixte/t. (162x130) : **FRF 10 000** – Paris, 21 mars 1992 : *Paysage aux arbres* 1991, techn. mixte/t. (130x162) : **FRF 10 000**.

SEGONI Alcide, pseudonyme : Alceste
Né le 25 avril 1847 à Florence. Mort en 1894 à Florence. XIXᵉ siècle. Italien.
Peintre d'histoire, sujets militaires, figures.
Il fut élève de l'Académie des Beaux-Arts de Florence et du peintre Ciceri. Il débuta vers 1870 et exposa à Florence, Turin, Milan, Venise.
Musées : Prato (Gal. antique et Mod.) : *Découverte du corps de Catilina après la bataille*.
Ventes Publiques : Londres, 20 juin 1924 : *Conseil de guerre avant Austerlitz* : **GBP 68** – Londres, 5 juil. 1946 : *Conseil de guerre avant Austerlitz* : **GBP 99** – Londres, 24 avr. 1959 : *Le Favori de la reine* : **GBP 200** – Londres, 9 juin 1967 : *Napoléon après la bataille de Marengo* : **GNS 600** – Londres, 11 oct. 1985 : *Après le duel*, h/t (48x71) : **GBP 2 000** – Londres, 28 oct. 1992 : *Le Connaisseur*, h/t (92x62) : **GBP 3 300**.

SEGONI Cosimo
Né à Montevarchi. Mort après 1660 à Florence. XVIIᵉ siècle. Italien.
Peintre.
Élève de G. B. Vanni.

SEGONI Giovanni Andrea
Mort le 23 septembre 1695. XVIIᵉ siècle. Actif à Sienne. Italien.
Peintre sur faïence.

SEGONZAC André Dunoyer de. Voir DUNOYER DE SEGONZAC André

SEGORBE Juan de
XVᵉ siècle. Actif au milieu du XVᵉ siècle. Espagnol.
Sculpteur.

Il collabora au maître-autel de la cathédrale de Saragosse en 1445.

SEGOVIA Andrès

Né le 25 septembre 1929 à Buenos Aires, de parents espagnols. Mort en juillet 1996. XXᵉ siècle. Actif en France. Espagnol.

Peintre de natures mortes, fleurs, lithographe. Tendance abstraite.

Andrès Segovia passe une enfance mouvementée, partagée entre l'Amérique du Sud, l'Espagne, la Suisse, l'Italie, l'Allemagne et enfin la France, où il arrive à Paris comme réfugié espagnol. Pour un temps, il mènera de front ses études et ses activités picturales et, en 1947, décidera de s'adonner exclusivement à la peinture, non sans s'être intéressé auparavant à l'affiche puisqu'il passe un court moment dans l'atelier de Paul Colin. Sa rencontre, puis son amitié, avec Antoni Clavé est déterminante pour lui, mais il continue de se former en autodidacte.

Il participe à de nombreuses manifestations de groupe, notamment, à Paris, aux Peintres Témoins de leur Temps, aux premières années du Salon de Mai, aux Salons d'Automne et de la Jeune Peinture.

Dès 1949, il commence à faire des expositions particulières, à Genève tout d'abord, à Paris en 1951 et régulièrement, à New York en 1954, 1965, 1967 et 1974, à Washington en 1963, en Allemagne en 1967 et 1969, à Madrid en 1969, à Paris en 1992 au Salon des Arts Graphiques (SAGA) présenté par les Éditions d'art Turner, etc.

Le solide métier de Segovia met sa méticulosité au service d'une peinture dont l'évolution vers le symbolisme est évidente. En effet, le thème, que ce soit le fruit, pomme ou pastèque, la tête en bois du mannequin, la machine ou l'insecte ou encore des paysages aux lignes hexagonales, semble être le support de compositions subtilement chargées de sens, dont les coloris clairs, distingués et feutrés, ne sont pas le moindre des charmes. « C'est une peinture minutieusement réaliste et pourtant éloignée de la réalité » (M. Heckel).

SEGOVIA

VENTES PUBLIQUES : NEW YORK, 16 fév. 1961 : *Chaise et fleurs* : USD 1 000 – PARIS, 17 fév. 1988 : *Composition*, h/isor. (146x113) : FRF 21 000 – PARIS, 17 mars 1988 : *Composition*, h/isor. (160x128) : FRF 4 000 – PARIS, 8 nov. 1989 : *Bouquet de fleurs*, h/pan. (101x73) : FRF 19 000 – AMSTERDAM, 13 déc. 1989 : *Nature morte avec un panier sur une table drapée* 1955, encre brune et aquar./pap. (98x71) : NLG 1 380.

SEGOVIA Juan de

XVIIᵉ siècle. Travaillant à Madrid au milieu du XVIIᵉ siècle. Espagnol.

Peintre de marines.

SEGOVIA Pedro de. Voir PEDRO de Segovia

SEGOVIE, Maître de. Voir A. B., Maître aux initiales

SEGRÉ Sergio

Né en 1932 en Italie. XXᵉ siècle. Actif en Israël. Italien.

Peintre, peintre de portraits, graveur.

Il émigra en Israël en 1950. Il étudia à Tel-Aviv sous la direction de Moshe Mokakdy et remporta le Prix Kolb en 1961.

Son travail fut d'abord influencé par les qualités expressives de Francis Bacon et plus tard il développa une série d'ouvrages comportant de larges surfaces de couleurs primaires. Il travailla également la sérigraphie.

VENTES PUBLIQUES : TEL-AVIV, 4 avr. 1994 : *Portrait de femme* 1968, h/t (92x73) : USD 2 070 – NEW YORK, 14 juin 1995 : *Sans titre* 1968, h/t (81,3x54,3) : USD 920.

SEGRELLES ALBERT José

Né en 1885 à Albaida (Valence). Mort le 3 mars 1969. XXᵉ siècle. Espagnol.

Peintre de compositions religieuses, sujets allégoriques, compositions animées, portraits, aquarelliste, graveur, dessinateur, illustrateur.

Il fut élève de José Garnelo y Alda et d'Antonio Munoz Degrain à l'Académie des Beaux-Arts de Valence. Il reçut aussi les conseils d'A. Cava. Il séjourna à Barcelone, puis il vécut et travailla à Madrid. Doué d'une imagination fertile, il atteignit très vite, comme illustrateur, une renommée internationale. Il effectua un voyage à New York, en 1931, puis il revint dans sa région natale, s'établissant définitivement à Valence en 1935. Il fut nommé membre de l'Académie des Beaux-Arts de Valence, au début des années 1940.

Il participa à diverses expositions collectives : de 1915 à 1928 Expositions Nationales de Barcelone, obtenant une première médaille ; 1918, 1932 Cercle des Beaux-Arts de Barcelone ; 1923 Athénée de Madrid ; à partir de 1960 Cercle des Beaux-Arts de Valence, recevant une médaille d'honneur. Ses œuvres ont figuré régulièrement dans des expositions personnelles à Madrid, Valence et Barcelone, entre 1911 et 1967.

Il illustra un grand nombre de nouvelles, de contes, d'ouvrages littéraires ou historiques pour enfants, de récits d'aventures, on cite notamment : *Pages brillantes de l'Histoire – Les grands faits des grands hommes – Les contes de l'Alhambra – Les mille et une nuits*. Il réalisa, entre 1914 et 1921, plus d'une centaine d'aquatintes pour la revue *Hojas Selectas*, de Salvat. Il travailla aussi pour la revue *London News*, qui lui commanda plusieurs séries d'illustrations sur : *Beethoven*, la *Vision de l'enfer de Dante*, la *Vision picturale de Don Quichotte*, la *Tétralogie de Wagner, Les contes de Perrault*. Ses dessins furent publiés dans divers magazines américains. Il fut l'auteur d'une série d'illustrations sur la vie de saint François d'Assise, celle de saint Joseph ; sur les sept péchés capitaux, qu'il traite dans une atmosphère mystérieuse de fonds marins ; et sur des épopées qui mêlent les légendes locales au merveilleux chrétien et antique, comme l'*Atlantida*, de Verdaguer y Santalo.

Après la guerre d'Espagne, et jusqu'en 1960, il se consacra principalement à la peinture de chevalet, technique qu'il avait en partie délaissée pour l'illustration. Il portraitura plusieurs membres du nouveau régime politique, dont le général Franco. Il réalisa diverses peintures religieuses pour les églises San Roque et San Sebastian d'Alcoy ; pour l'église paroissiale d'Albaida. Parmi ses dernières productions, on cite encore : *Pentecôte – Martyre de San Bernardo – Martyre de Zaida et Zoraida – Neuvième symphonie*. José Albert Segrelles sait sublimer dans ses œuvres un esprit anecdotique, baroque, affecté d'une esthétique populaire valencienne, « celle de la fête de la Saint-Joseph à Valence », selon l'artiste, qu'il épure et dote d'une fantaisie déchaînée.

■ Sandrine Delcluze

BIBLIOGR. : Bernardo Montagud Piera : *J. Segrelles. Biografia pictorica, 1885-1969*, Alcira, 1985 – in : *Cien Anos de pintura en Espana y Portugal, 1830-1930*, Antiqvaria, t. X, Madrid, 1993. **MUSÉES :** ALBAIDA, Valence (Mus. Segrelles) : *Ma famille* 1902.

SEGRERA. Voir SAGRERA

SEGUELA Harry Jean Guy

Né le 19 février 1921 à Paris. XXᵉ siècle. Français.

Peintre, peintre de décors et de costumes de théâtre.

Il s'est formé, entre 1935 et 1940, à l'École des Beaux-Arts de Montpellier dans l'atelier de Camille Descossey, à l'Académie de la Grande Chaumière à Paris dans l'atelier de MacAvoy de 1942 à 1953. Il a créé les décors et les costumes de *Phèdre* pour le théâtre de Poche à Paris en 1951. Chevalier de la Légion d'honneur.

Il expose régulièrement, à Paris, au Salon de la Société Nationale des Beaux-Arts, au Salon des Peintres Témoins de leur temps dont il est devenu sociétaire, de même qu'aux Salons Comparaisons, de la Marine, Terres Latines, des Grands et Jeunes d'Aujourd'hui. Il a figuré, en 1984, à l'exposition *Vingt-cinq ans d'acquisitions (1959-1984)* au Musée d'Art et d'Histoire de Narbonne.

Il montre ses œuvres dans des expositions personnelles, dont : 1954, galerie Chardin, Paris ; 1956, galerie Berhneim-Jeune, Paris ; 1964, 1982, galerie Katia Granoff ; 1967, galerie Isy Brachot, Bruxelles ; 1977, rétrospective, Musée de Courbevoie.

MUSÉES : AVIGNON (Mus. Calvet) – BEDARIEUX – CASTELNAUDARY – CASTRES (Mus. Goya) – FRONTIGNAN – GRENOBLE (Mus. de la Tronche) – LYON (Mus. des Beaux-Arts) – MONTPELLIER (Mus. Fabre) – MULHOUSE (Mus. des Beaux-Arts) – NARBONNE (Mus. d'Art et d'Hist.) : *Les Trois Barques* – NÎMES (Mus. des Beaux-Arts) – SÃO PAULO – VILLENEUVE-SUR-LOT.

SEGUI Antonio

Né en 1934 à Cordoba. XXᵉ siècle. Actif depuis 1963 en France. Argentin.

Peintre, peintre de collages, sculpteur, graveur, dessinateur, pastelliste, illustrateur.

Originaire de Cordoba, il fait, de 1950 à 1953, des études de peinture et de sculpture d'abord en Argentine puis en Europe,

notamment en France et en Espagne. Ensuite, de 1957 à 1961, il vit au Mexique. Il revient en 1962 dans son pays natal. « Étant beaucoup plus difficile d'être un provincial de Cordoba à Buenos Aires qu'un Argentin à Paris », il se fixe définitivement en France, l'année suivante, près de Paris à Arcueil. Il a été professeur pendant cinq ans à l'École des Beaux-Arts de Paris.

Il participe à de très nombreuses expositions de groupe à travers le monde, parmi lesquelles : Salon de Mai, Paris ; 1953, *Biennale des moins de trente-cinq ans*, Paris ; 1961, exposition internationale d'art moderne, Buenos Aires ; 1963, Biennale des Jeunes de Paris ; 1967, Exposition du Prix Marzotto ; XXXIIe Biennale de Venise ; 1970, Galeries Pilotes, Lausanne ; 1970, Musée d'Art Moderne, Paris ; 1972, 1973, *L'Estampe contemporaine*, Bibliothèque nationale, Paris ; 1977, Documenta, Bâle.

Il montre ses œuvres dans des expositions personnelles depuis la première, en Argentine, galerie Paideia, en 1957, puis : 1958, Musée Municipal d'Art, Guatemala ; 1961, Institut d'Art Contemporain, Quito ; 1962, Museo Emilia Caraffa, Cordoba ; 1963, 1968, galerie Galatea, Buenos Aires ; 1964, 1968, galerie Jeanne Bucher, Paris ; 1964, 1968, galerie Claude Bernard, Paris ; 1965, galerie Paul Bruck, Luxembourg ; 1969, Kunsthalle, Darmstadt ; 1970, Musée Krakow, Cracovie ; 1971, Musée d'Art Moderne de la Ville de Paris ; 1972, Musée des Beaux-Arts, Buenos Aires ; 1975, 1977, Lefebre Gallery, New York ; 1978, galerie du Dragon, Paris ; 1978, Musée d'Art Moderne, Caracas ; 1979, galerie Nina Dausset, Paris ; 1980, Nishimura Gallery, Tokyo ; 1991, Musée National des Beaux-Arts, Buenos Aires ; 1992, Centre d'Art Contemporain, Mont-de-Marsan ; 1996, Centre d'Art Contemporain, Istres ; 1996, Espace Ecureuil, Marseille.

Il a obtenu de nombreux prix à des expositions d'art graphique, notamment à celles de la Biennale de Tokyo en 1967, au Salon internationale de La Havanne en 1967, au Salon latino-américain à Caracas en 1967, à la Biennale de Cracovie en 1968 (Premier Prix), au Salon international de San Juan (Porto Rico) en 1968, au Salon International de Darmstadt en 1968, etc.

Dans une première période, il prit une place à part du courant général pop art des années soixante. Ne se préoccupant pas de s'approprier la réalité du paysage urbain moderne du pop, il ne retint peut-être que la joie de dessiner, de raconter librement sans soucis formels contraignants, après quelques décades envahies par les séquelles de l'abstraction. En accord avec le courant européen du pop, avec l'Anglais David Hockney, l'Allemand Voss, le Haïtien Télémaque, l'Américain Saül, le Suisse Samuel Buri, le Canadien Alleyn, l'Espagnol Arroyo, quelques Français, Rancillac, Cheval-Bertrand, il célébrait les retrouvailles de la peinture et de sa fonction narrative. Il se distinguait d'ailleurs des autres en particulier par une main plus « peintre », sa vision et sa technique se rappelant les monstres et les cauchemars goyesques, au point d'en imiter la patine brunâtre. Il peignait également de grandes toiles aux teintes ocres, noires ou rouges, avec un sens consommé de la dérision : « Segui président ». Dans une seconde période, il découpe des personnages dans des plaques de bois, les peignant volontiers de couleurs fluorescentes, les assemblant en plusieurs plans devant la toile de fond, juxtaposant plusieurs peintures en bande dessinée, et parfois créant de véritables mises en scène de volume avec des éléments mobiles, rappelant les peintures-jouets animées de Bertholo. *À vous de faire l'histoire* est ainsi constitué de plaques mobiles, que le spectateur déplace afin de participer à l'histoire. Segui s'est alors détaché de sa veine satirique féroce de la première période, pour devenir le metteur en images amusé des multiples aspects, souvent ridicules, de la vie agitée des petits hommes importants. Le personnage au chapeau, « Gustavo », vêtu d'un imperméable, le buste droit, le corps raide, devenant l'emblème notre société où l'individu, sinon l'individualisme prime : chacun suit sa route, ignorant l'existence de l'autre, on se croit unique sans se voir indistinct. Ségui est ensuite revenu à une technique plus traditionnelle, travaillant le thème du canotage à la manière de Degas, Manet, Matisse. Il a aussi réalisé des pastels, la série *Personnes*, à l'harmonie diurne et d'esprit presque surréaliste. Ne perdant cependant jamais de vue ses personnages typiques, leur mise en situation a pourtant changé : on constate ainsi, vers 1992, l'apparition de crânes mortuaires dans ses tableaux, jusqu'à devenir de véritables « vanités » ou même des natures mortes au style presque abstrait. Antonio Segui occupe une place majeure dans les arts graphiques, en particulier dans le domaine de l'estampe dont il a pratiqué plusieurs techniques : linogravure, bois, eau-forte et aquatinte.

■ J. B., C. D.

BIBLIOGR. : In : *Cantini 69. Naissance d'une collection*, catalogue de l'exposition, Musée Cantini, Marseille, 1969 – *Vision 24 Pittori et Scultori America Latina*, Institut Italo-Latino-Américano, Rome, 1970 – *Cent artistes dans la Ville*, catalogue de l'exposition, Montpellier, 1970 – Damian Bayon et Roberto Pontual : *La Peinture de l'Amérique latine au XXe siècle*, Éditions Menges, Paris, 1990 – in : *Dictionnaire de l'art moderne et contemporain*, Hazan, Paris, 1992 – Antonio Segui. *L'Art contemporain en Amérique Latine*, in : *Opus international*, Paris, hiver 1995.

MUSÉES : AUSTIN (University Art Mus.) – BÂLE (Kunsthalle) – BASEL (Kunsthalle) – BILBAO (Mus. des Beaux-Arts) – BRATISLAVA (Maison des Arts) – BUENOS AIRES (Fonds Nat. des Arts) – BUENOS AIRES (Mus. d'Art Contemp.) – BUENOS AIRES (Mus. d'Art Mod.) – BUENOS AIRES (Mus. Nat. des Beaux-Arts) – CARACAS (Mus. des Beaux-Arts) – CORDOBA (Mus. mun. Genaro Pérez) – CORDOBA (Mus. prov. Emilio Caraffa) – DARMSTADT (Kunsthalle) – GRENOBLE (Mus. de Peinture et de Sculpture) – LA HAVANE (Maison des Amériques) – LEVERKUSEN (Städtisches Mus.) – LJUBLJANA (Mus. d'Art Mod.) – LODZ (Mus. Sztyki) – MALDONADO (Mus. de Maldonado) – MARSEILLE (Mus. Cantini) : *À vous de faire l'histoire* 1965-1968 – NEW YORK (Mus. of Mod. Art) – NEW YORK (Solomon R. Guggenheim Mus.) – PARIS (Mus. Nat. d'Art Mod.) – PARIS (Mus. d'Art Mod. de la Ville) – PARIS (BN) – LA PLATA (Mus. prov. des Beaux-Arts) – PORTO ALEGRE (Mus. des Beaux-Arts) – PRAGUE (Narodni Gal.) – QUITO (Maison de la Culture) – RECKLINGHAUSEN (Städtische Kunsthalle) – ROTTERDAM (Mus. Boymans Van Beuningen) – SAN JUAN (Mus. de la Gravure) – SANTIAGO (Mus. Nat. des Beaux-Arts) – TOKYO (Mus. Nat. d'Art Occidental) – TOURCOING (Mus. des Beaux-Arts) – TUCUMAN (Mus. prov. des Beaux-Arts) – UTRECHT (Hedendaagse Kunst) – VELA LUKA (Mus. d'Art Contemp.) – WASHINGTON D. C. (Nat. Library of Congress) – WASHINGTON D. C. (Hirshorn Mus.).

VENTES PUBLIQUES : PARIS, 12 mars 1972 : *Camping parade* : FRF 11 000 – PARIS, 25 mars 1974 : *Le grand conseil 1964* : FRF 12 000 – PARIS, 9 juin 1975 : *Composition 1964*, h/t (101x80) : FRF 4 000 – NEW YORK, 17 oct 1979 : *Homme à la cravate 1966*, techn. mixte/pap. (74,6x54,6) : USD 1 800 – NEW YORK, 6 nov. 1980 : *Composition double face 1972*, techn. mixte/t. (100,5x134,3) : USD 2 300 – NEW YORK, 5 mai 1981 : *Paysage avec maisons 1975*, fus./t. (65x81) : USD 2 600 – NEW YORK, 7 mai 1981 : *Paysage*, past. et fus. (198x198) : USD 6 750 – NEW YORK, 10 juin 1982 : *Mar del Plata 1981*, h/t (195x140) : USD 12 000 – NEW YORK, 13 mai 1983 : *Histoires parallèles 1981*, h/t (130,8x194,4) : USD 4 000 – NEW YORK, 28 nov. 1984 : *Paysage animé de personnages 1974*, craies de coul. (149,2x149,2) : USD 1 500 – NEW YORK, 30 mai 1985 : *Trois personnages et un chien 1975*, craies de coul./t. (33x54,6) : USD 800 – PARIS, 4 déc. 1986 : *Personnage 1956*, bronze patine brune (H. 26) : FRF 9 500 – PARIS, 4 déc. 1986 : *Hace poco era hombre 1964*, h/t (148x150) : FRF 45 000 – PARIS, 3 déc. 1987 : *Composition*, h/t (73x60) : FRF 26 000 – PARIS, 26 oct. 1988 : *Portrait d'homme 1975*, past. et fus. (40x30) : FRF 4 000 – PARIS, 20 nov. 1988 : *Mirada incandescente 1980*, h/t (160x150) : FRF 71 000 – PARIS, 21 nov. 1988 : *Le montagnard bucolique 1982*, techn. mixte/pap. (100x100) : USD 19 800 – PARIS, 16 déc. 1988 : *Sans titre* (58,5x64,5) : FRF 21 000 – PARIS, 12 avr. 1989 : *Éléphant 1972*, fus./t. (117x90) : FRF 33 000 – PARIS, 13 avr. 1989 : *Intérieur avec personnages 1972*, techn. mixte/t. (65x81) : FRF 52 000 – PARIS, 20 mai 1989 : *Autour de la Révolution 1989*, h/t (100x81) : FRF 60 000 – AMSTERDAM, 24 mai 1989 : *Pedrito 1962*, h/pan. (45x53) : NLG 4 600 – PARIS, 13 oct. 1989 : *Intérieur au chien*, h/t (113x145) : FRF 50 000 – NEW YORK, 21 nov. 1989 : *Vue à distance n° 6 1976*, h/t (150x150) : USD 13 200 – LONDRES, 22 fév. 1990 : *Le général 1963*, gche, past. et cr./cart. (54,5x49,5) : GBP 3 520 – NEW YORK, 1er mai 1990 : *Paisage serrano 1968*, h/t (97x129,5) : USD 15 400 – AMSTERDAM, 22 mai 1990 : *Marionito 1963*, gche et cr. de coul./pap. (64x48) : NLG 6 900 – PARIS, 30 mai 1990 : *Personnage devant une chaise*, techn. mixte (78x57) : FRF 100 000 – PARIS, 21 juin 1990 : *Personnage à la cravate verte 1966*, past./t. (77x57) : FRF 110 000 – PARIS, 28 oct. 1990 : *Les hommes dans la ville 1988*, h/t (72,5x92) : FRF 125 000 – NEW YORK, 19-20 nov. 1990 : *Mar del Plata 1981*, acryl./t. (129x194) : USD 26 400 – PARIS, 5 déc. 1990 : *Hommes dans la ville 1990*, h/t (60x73) : FRF 160 000 – AMSTERDAM, 13 déc. 1990 : *Bella vista*, h/pan. (99x99) : NLG 20 700 – PARIS, 15 avr. 1991 : *Blood after the accident 1990*, techn. mixte/t. (81x100) : FRF 53 000 – NEW YORK, 15-16 mai 1991 : *Sans titre 1966*, h/t (65x81) : USD 24 200 – NEW YORK, 20 nov. 1991 : *Aveugles dans un jardin 1980*, h/t (65x92) : USD 14 300 – NEUILLY, 1er déc. 1991 : *Sans titre*, techn. mixte/t.

(114x145) : **FRF 95 000** – New York, 18-19 mai 1992 : *Les mauvaises pensées* 1984, h/t (129,5x161,3) : **USD 24 200** – Paris, 18 oct. 1992 : *Sans titre (Personnage au chapeau)* 1966, aquar. et past./pap./t. (77x57) : **FRF 20 000** – Paris, 23 mars 1993 : *An El Cabezow* 1985, h/t (200x200) : **FRF 95 000** – New York, 18 mai 1993 : *Éléphant* 1979, fus. et past./tissu (92x73) : **USD 6 900** – Paris, 25 mars 1994 : *Noir sur fond gris*, gche et past. (48,5x64) : **FRF 10 100** – New York, 18 mai 1994 : *Sans titre* 1989, techn. mixte et collage/t. (100x100) : **USD 46 000** – Paris, 2 juin 1994 : *Idas y vueltas* 1983, h/t (100x81) : **FRF 56 000** – Paris, 12 oct. 1994 : *La Grande Ville* 1978, h/pap./t. (130x195) : **FRF 90 000** – New York, 15 nov. 1994 : *La Promenade du chien* 1977, past./pap. (58,2x81,4) : **USD 23 000** – New York, 16 mai 1996 : *Sans titre* 1989, acryl. et collage de pap. d'emballage/t. (114,4x145,7) : **USD 27 600** – Paris, 10 juin 1996 : *Sans titre* 1987, gche et collage/t., de forme ovale (52x22) : **FRF 15 000** – Paris, 5 oct. 1996 : *Scène rurale*, acryl./pap./t. (60x120) : **FRF 29 000** – New York, 25-26 nov. 1996 : *Sans titre* 1976, past. sec et gras/pap. (57,1x77,8) : **USD 6 325** – New York, 28 mai 1997 : *Les Toits de Paris* 1983, h/t (49,5x149) : **USD 18 400** – New York, 29-30 mai 1997 : *Activité citadine* 1984, h. et acryl./t. (100x80,6) : **USD 20 700** – Londres, 26 juin 1997 : *Sans titre* 1975, fus. et acryl./pap./t. (78,1x57,2) : **GBP 4 025** – New York, 24-25 nov. 1997 : *Sans titre* 1972, h/t (172x172) : **USD 43 700**.

SEGUI José
Né à Pollensa. Mort en 1821 à Palma de Majorque. xixᵉ siècle. Espagnol.
Graveur au burin.
Ventes Publiques : Londres, 19 mars 1980 : *Scène d'auberge*, h/pan. (28,5x38) : **GBP 2 000**.

SEGUI ARECHARALA Mamerto
Né le 2 novembre 1862 à Bilbao (Pays basque). Mort en 1908. xixᵉ siècle. Espagnol.
Peintre de scènes de genre.
Il étudia à l'École des Beaux-Arts de Madrid. En 1881, il fit le voyage de Rome. Il participa à diverses expositions collectives, dont : 1882 Vizcaya, obtenant une deuxième médaille ; 1883 Bilbao ; 1887, 1890, 1891 Expositions Nationales de Madrid, recevant une troisième médaille en 1887.
Il peignit exclusivement des tableaux de genre, trouvant son inspiration à la fois en Italie, à la fois dans son pays natal. Dans des sujets typiquement espagnols, comme : *Noce à Vizcaya* – *Un coin de Vizcaya* – *À la fête*, l'influence du peintre romantique Pedro de Villegas Marmolejo est évidente dans le traitement des taureaux, tandis que les fonds de paysages semblent avoir été esquissés en Italie.
Bibliogr. : In : *Cien Anos de pintura en Espana y Portugal, 1830-1930*, Antiqvaria, t. X, Madrid, 1993.

SEGUIER John
Né en 1785 à Londres. Mort en 1856 à Londres. xixᵉ siècle. Britannique.
Peintre de paysages, architectures.
Frère cadet de William Seguier, il fut élève de George Morland. Il exposa des paysages à la Royal Academy de 1811 à 1822. En 1843, il succéda à son frère comme surintendant de la British Institution.
Musées : Cambridge (Mus. Fitzwilliam) : *Paysage d'hiver*.
Ventes Publiques : Londres, 18 juin 1976 : *Alpha Cottages, près de Paddington*, h/pan. (51x62,2) : **GBP 650** – Londres, 26 juin 1981 : *Alpha Cottages près de Paddington* 1811 ?, h/pan. (50,8x63,5) : **GBP 1 800** – Londres, 12 avr. 1991 : *Vue de Alpha Cottages près de Paddington*, h/t (50,8x64,8) : **GBP 4 950**.

SEGUIER William
Né en 1771 à Londres. Mort le 5 novembre 1843 à Brighton. xviiiᵉ-xixᵉ siècles. Britannique.
Peintre de paysages, d'architectures et de vues et dessinateur de portraits.
Frère aîné de John et fils de David Seguier, marchand de tableaux renommé à Londres à la fin du xviiiᵉ siècle. William fut élève de George Morland. Il peignit avec succès des vues de Londres et de ses environs. Lors de la fondation de la National Gallery, en 1824, il en fut nommé conservateur. Il fut aussi surintendant de la British Institution. On le cite également comme habile restaurateur de tableaux.

SEGUIM Édouard
Né à Paris. xixᵉ siècle. Français.
Peintre de fleurs et de fruits.
Élève de L. Mouchet. Il débuta au Salon de 1877.

SEGUIN
xixᵉ siècle. Actif à Paris. Français.
Peintre sur émail.
Il exposa au Salon en 1806.

SEGUIN Adrien
Né en 1926 à Pau (Pyrénées-Atlantiques). xxᵉ siècle. Français.
Peintre de portraits, figures, paysages, natures mortes, peintre à la gouache. Tendance expressionniste.
Il a vécu sa jeunesse en Afrique. De 1946 et 1950, il a étudié à l'École des Beaux-Arts de Montpellier, de 1952 à 1955 à l'École des Beaux-Arts de Paris, et de 1955 à 1958 à l'Académie André Lhote. Il a obtenu le Premier Prix du Dôme en 1957 (président Foujita).
Il participe à des expositions collectives, parmi lesquelles, aux salons parisiens des Indépendants, dont il est sociétaire, des Terres Latines, d'Automne, de l'Art Libre, des Artistes Français, de la Jeune Peinture, de même qu'en 1968 à la Biennale de Menton ; nombreuses autres expositions collectives à l'étranger.
Il montre ses œuvres dans des expositions personnelles, dont la première en 1952, à la galerie Gout à Montpellier, puis : 1954, galerie des Beaux-Arts, Paris ; 1957, galerie Vidal, Paris ; 1967, galerie Bernheim-Jeune, Paris ; 1977, Musée de Toulon ; 1980, Musée de Frontignan ; 1986, Musée de Pézenas ; 1991, Musée Paul Valery, Sète.
Partie, dans les années cinquante, d'un cubisme tempéré, l'œuvre d'Adrien Seguin s'est progressivement affirmée dans un expressionnisme de la couleur. Une gamme chromatique des plus vives travaillée en pâte ou brossée, créant des « formes-couleurs » fruits d'un univers tourmenté dans un espace éclaté, mais encore reconnaissable. Seguin a utilisé des matériaux divers, huile, acrylique, peinture de voiture, sur des supports variés, feuille de bois, polystyrène, des procédés originaux, tels ces panneaux composés de « cloutages ». Il a peint les paysages de l'île de la Réunion, ceux de la Martinique, de Camargue, et de Hollande. Ses dessins des années cinquante et soixante, principalement des figures, en noir et blanc, à l'encre ou au crayon, s'appuient sur une construction ouvragée et une rigueur de la forme.
Musées : Les Baux de Provence – Frontignan – Montpellier – Oberhausen – Pézenas – Sète – Toulon.

SÉGUIN Armand ou Fortuné Armand
Né en 1869 en Bretagne. Mort le 28 ou 29 décembre 1903 à Châteauneuf-du-Faou (Finistère). xixᵉ siècle. Français.
Peintre, graveur sur bois et à l'eau-forte, illustrateur.
Cet artiste, épigone de Gauguin, ne connut pas durant sa brève existence le succès ou, tout au moins, l'attention des amateurs qu'il pouvait espérer. Il eut une vie pénible et dut de subsister à la générosité de quelques amis dévoués ; il fit également des travaux de gravure commerciale. Il suivit d'abord l'enseignement de l'Académie Julian. Il travailla à Paris, avec Henry De Groux, rencontré à Bruxelles. Mais son activité artistique s'accomplit surtout dans la région de Pont-Aven. Gauguin l'encouragea, allant jusqu'à écrire la préface de son exposition, chez Le Barc de Boutteville, en 1895. En outre, dans le *Portrait de Marie Jade enfant*, de 1893, que conserve le Musée National d'Art Moderne de Paris, Gauguin peignit lui-même la fenêtre avec le paysage. Seguin participa à la fondation et aux premières manifestations du groupe des Nabis. Il projeta de lancer un journal illustré de polémique, le *Chut*, pour lutter contre le *Psst !*, de Forain et Caran d'Ache. Cette feuille devait avoir pour collaborateurs : France, Mirbeau, De Groux, Lautrec, Gauguin, Depaquit. Séguin illustra *Gaspard de la Nuit*, d'A. Bertrand et *Manfred*, de Byron ; il écrivit en outre dans *l'Occident*, de Mithouard.
∎ P.-A. Touttain
Bibliogr. : Michel-Claude Jalard : *Le Post-impressionnisme*, in : *Hre Gle de la peint.* tome 18, Rencontre, Lausanne, 1966 – Claude Verdier, in : *Diction. Univers. de l'Art et des Artistes*, Hazan, Paris, 1967.
Musées : Paris (Mus. Nat. d'Art Mod.) : *Portrait de Mademoiselle Charles Morice* – *Portrait de Marie Jade enfant* 1893.
Ventes Publiques : Paris, 3 mars 1927 : *Femmes dans un décor de terrasse*, aquar. : **FRF 205** – Paris, 1ᵉʳ mars 1928 : *Maisons au bas d'un coteau* : **FRF 300** – Paris, 16 mai 1929 : *Jeune Bretonne*, aquar. : **FRF 250** – Paris, 16 nov. 1976 : *La Bretonne* 1893, past. (41x26) : **FRF 25 100** – Brest, 18 déc. 1977 : *La Bretonne* 1893, past. (41x26) : **FRF 40 000** – Londres, 8 déc. 1982 : *Les pommiers*

vers 1893, eau-forte et aquat. (18,2x30) : **GBP 2 300** – Paris, 20 juin 1984 : *Le Bar* 1893, eau-forte et aquat. en brun : **FRF 55 000** – Paris, 19 juin 1984 : *Bateaux*, aquar., en forme d'éventail (diam. 49) : **FRF 52 000** – Paris, 19 juin 1984 : *Maison en Bretagne*, esq./t. (92x72) : **FRF 70 000** – Paris, 21 mars 1985 : *La pêche* 1893, eau-forte : **FRF 5 100** – New York, 12 mai 1988 : *Nature morte aux pommes*, h/t (46,4x55,5) : **USD 143 000** – Paris, 18 avr. 1991 : *Rue de village animée*, h/t (55x46) : **FRF 70 000** – Paris, 24 fév. 1993 : *Le Soir ou la Glaneuse* 1894, eau-forte, aquat. et roulette : **FRF 14 500** – Paris, 11 juin 1993 : *Le Bar*, eau-forte, aquat., vernis mou et roulette (39x22,3) : **FRF 45 000** – Paris, 23 juin 1993 : *Le Café*, eau-forte et roulette : **FRF 11 000** – Paris, 3 juin 1994 : *Le Soir ou la Glaneuse* 1894, eau-forte (23x22,8) : **FRF 7 500** – Paris, 17 juin 1994 : *Le Bar* 1893, eau-forte, aquat. et roulette (39,3x22,2) : **FRF 13 000** – Tours, 19 nov. 1995 : *La Gardienne d'oies*, h/t (120x60) : **FRF 270 000** – Paris, 13 juin 1996 : *Le Soir, ou la Glaneuse* 1894, eau-forte (23,2x23) : **FRF 16 500** – New York, 2 mai 1996 : *La Gardienne d'oies à Pont-Aven* 1891, h/t (119,4x59,7) : **FRF 96 000** – Paris, 11 avr. 1997 : *Bretonne devant la mer* 1894, aquar., inédit (32x24,8) : **FRF 110 000**.

SEGUIN C., Mlle
xixe siècle. Active à Rambouillet (Yvelines). Française.
Peintre de miniatures.
Elle exposa au Salon en 1834.

SEGUIN Camille
Né le 25 mai 1867 à Mulhouse (Haut-Rhin). Mort le 26 mars 1952 à Brunstatt (Haut-Rhin). xxe siècle. Français.
Peintre de paysages, fleurs, dessinateur, aquarelliste, pastelliste.
La ville de Mulhouse étant, à cette époque, célèbre pour les « indiennes », toiles peintes et étoffes imprimées, il s'orienta d'abord vers le métier de dessinateur textile dans l'atelier Schaub. Entre 1903 et 1913, il travailla à Düsseldorf où il suivit également des cours à l'Académie des Beaux-Arts. Dès son retour, il se consacra à la peinture et à la poésie. Auteur de trois cents poèmes en langue allemande, il a illustré chacun d'eux d'un pastel ou d'un fusain ; l'ouvrage fut publié en 1944. Il montra sa première exposition personnelle à Mulhouse en 1927, une rétrospective de son œuvre eut lieu en 1979 au domicile de sa fille Madame Hueber-Seguin, une autre à la galerie Keiflin à Mulhouse en 1981.
Bien qu'ayant séjourné une dizaine d'années en Allemagne, il ne se laissa pas influencer par l'expressionnisme. Il resta fidèle à ses sources impressionnistes classiques sous la figure tutélaire de Corot. Il peignit sur le vif surtout des paysages, ceux du cours de l'Ill près de Didenheim, des hauts du Moenchsberg, les prés fleuris, mais aussi des bouquets de fleurs, particulièrement pivoines, roses et iris.
Musées : Mulhouse (Mus. des Beaux-Arts) : *Bouquet de roses* 1926.

SEGUIN F.
xviiie siècle. Français.
Miniaturiste.

SEGUIN Geneviève
Morte en 1946. xxe siècle. Française.
Peintre.

SEGUIN Gérard ou Jean Alfred Gérard, dit Gérard Seguin
Né en 1805 à Paris. Mort en 1875 à Paris. xixe siècle. Français.
Portraitiste et illustrateur.
Élève de M. Langlois. Il exposa au Salon de 1831 à 1868.
Musées : Mulhouse : *Sainte Clotilde faisant l'aumône* – *Héloïse reçoit les restes d'Abélard* – Troyes : *Atelier d'un peintre*.
Ventes Publiques : Paris, 1868 : *La Madeleine repentante* : **FRF 300** ; *Rosée de juin* : **FRF 210**.

SEGUIN Henri
Né en 1780 à Dublin. xixe siècle. Irlandais.
Graveur au burin.
Élève de l'École d'Art de Dublin. Il grava au pointillé pour des revues.

SEGUIN Jocelyne
Née dans la première moitié du xxe siècle. xxe siècle. Française.
Peintre de genre, paysages, graveur.
Elle est également professeur et journaliste. Elle a fait sa première exposition particulière en 1963, à Londres. Elle expose également en France, aux États-Unis, en Italie et au Canada.

Ses œuvres traduisent la luminosité des paysages méditerranéens. Elle peint des scènes de la vie de famille, où les enfants occupent la place principale, scènes qui se passent parfois dans des jardins aux tons très tendres de bleu-vert et de rose perlé.

SEGUIN José
xxe siècle. Espagnol.
Peintre de paysages.

SEGUIN Olivier
xxe siècle. Français.
Sculpteur.
Il a vécu plusieurs années au Mexique. Il vit et travaille en Touraine.
En 1995, il a montré ses œuvres dans une exposition personnelle au château de Tours.
Il a réalisé des œuvres monumentales en béton, installées sur les places et allées de Mexico ou Guadalajara. Depuis son retour en France, il travaille la terre cuite, la pierre, le bois, le bronze, et réalise des sculptures marquées par l'art maya.

SEGUIN Pierre
Né le 21 janvier 1872 à Gauriac (Gironde). xxe siècle. Français.
Sculpteur, décorateur.
Il fut élève de l'École Supérieure des Arts Décoratifs. Il y fut ensuite professeur.
Il a exposé, à Paris, au Salon de la Société Nationale des Beaux-Arts et au Salon des Artistes Décorateurs. Officier de la Légion d'honneur.
Il est l'auteur de la statue ornant la façade de la basilique du Sacré-Cœur.

SEGUIN Thomas
Né le 18 février 1741 à Genève. xviiie siècle. Suisse.
Peintre de miniatures sur émail et graveur au burin.
Il exposa à Paris de 1775 à 1806.

SEGUIN-BERTAULT Paul
Né le 13 mars 1869 à Château-Renault (Indre-et-Loire). Mort en 1964. xixe-xxe siècles. Français.
Peintre de portraits, paysages, paysages urbains, natures mortes, fleurs, cartons de tapisseries, graveur. Postimpressionniste.
Il fut élève d'Alexandre Cabanel et de Gustave Moreau. À partir de 1894, il séjourna quatre ans aux États-Unis. Il exposa au Salon des Indépendants, à partir de 1909.
Il réalisa des cartons de tapisseries, grava diverses eaux-fortes, réalisant notamment un album de dix estampes qui s'intitule *La Danse à l'Opéra*.
Bibliogr. : Gérald Schurr, in : *Les Petits Maîtres de la peinture 1820-1920, valeur de demain*, Les Éditions de l'Amateur, t. II et t. III, Paris, 1976-1982.
Musées : Paris (Mus. des Gobelins) – Tours.
Ventes Publiques : Paris, 24 fév. 1926 : *Paysage* : **FRF 1 480** ; *Nature morte* : **FRF 1 150** – Paris, 4 juil. 1928 : *Les tulipes* : **FRF 3 000** – Paris, 30 mars 1968 : *Le bassin du jardin du Luxembourg* : **FRF 10 500** – Paris, 17 nov. 1980 : *Le foyer de l'Opéra*, h/t (116x81) : **FRF 56 000** – Paris, 27 oct. 1988 : *La place de la Concorde*, h/t (32x45) : **FRF 14 000** – Paris, 6 fév. 1991 : *La place de la Concorde*, h/t (32x45) : **FRF 9 500** – New York, 27 fév. 1994 : *Jardin du Luxembourg*, h/t (61x81,3) : **USD 1 760** – Paris, 16 juin 1995 : *L'hommage aux masques, Luxembourg* 1905, h/t (82x116) : **FRF 19 000**.

SEGUINEAU Robert
Né en 1937. xxe siècle. Français.
Sculpteur de sujets allégoriques.
Ventes Publiques : Paris, 22 mai 1989 : *Sans titre*, bronze à patine brune nuancée vert et rouge (H. 61) : **FRF 15 000** – Paris, 30 mai 1994 : *Elle est Liberté, le souvenir*, bronze à patine mordorée (68,5x42) : **FRF 52 000** – Paris, 30 sep. 1994 : *Europe et Liberté nº III* 1990, bronze (H. 50, envergure 25) : **FRF 20 000**.

SEGUIRI José
xxe siècle. Français.
Peintre de figures, sculpteur.
En 1995, il a participé à la FIAC (Foire internationale d'Art contemporain), à Paris, présenté par la galerie Alain Blondel.
Il opte pour une esthétique néo classique, baignée des mythes de l'antiquité.

SEGUR Gustave de, ou Louis Gustave Adrien
Né le 15 avril 1820 à Paris. Mort le 9 juin 1881 à Paris. xixe siècle. Français.

Portraitiste et écrivain.
Élève de P. Delaroche. Il exposa au Salon entre 1841 et 1843 : médaille de troisième classe en 1841.
VENTES PUBLIQUES : PARIS, 20 mai 1926 : *Paysage animé*, gche : FRF 1 950.

SEGURA Andrés de

XVIᵉ siècle. Actif à Séville au début du XVIᵉ siècle. Espagnol.
Peintre.
Il fut chargé de l'exécution des peintures pour un autel de l'église Sainte-Inès à Séville.

SEGURA Andrés de

XVIᵉ siècle. Actif à Tolède au début du XVIᵉ siècle. Espagnol.
Peintre.
Il exécuta, avec d'autres artistes, des autels dans la cathédrale de Tolède. Sans doute identique au précédent.

SEGURA Antonio de

Né à San Millan de la Cogolla. Mort en 1605 à Madrid. XVIᵉ siècle. Espagnol.
Peintre et architecte.
Il exécuta pour Philippe II, en 1580, un tableau d'autel pour le monastère de Saint-Just, et une copie de l'*Apothéose de Charles Quint*, du Titien.

SEGURA Jean-François

Né le 7 février 1955 à Saïda (Algérie). XXᵉ siècle. Français.
Peintre. Symboliste, figuration onirique.
Il a suivi les cours de l'École des Beaux-Arts de Mulhouse en 1978-1979. Il participe à des expositions collectives : 1979, Salon de Strasbourg ; 1980 ; Salon des Indépendants, Paris. Il montre ses œuvres dans des expositions personnelles, dont : 1979, galerie Kauffmann, Mulhouse ; 1986, galerie Corinne Timsit, Paris. Sa peinture est une évocation illustrée de thèmes d'inspiration symboliste, tels que la rêverie, la question, le chant du fou, traités dans une manière proche du fantastique.

SEGURA Juan de

XVIᵉ siècle. Actif à Jaca dans la première moitié du XVIᵉ siècle. Espagnol.
Sculpteur.
Élève de D. Forment. Il exécuta des sculptures dans la cathédrale de Saragosse et dans les églises de Huesca. Il fut aussi architecte.

SEGURA Juan José

Né le 7 septembre 1901 à Guadalajara (Mexique). XXᵉ siècle. Actif en France et au Brésil. Mexicain.
Peintre de portraits, figures, graveur.
Il a commencé à peindre dès l'adolescence. Il fut élève de l'École des Beaux-Arts de New York et de l'Académie San Fernando de Madrid. C'est en France qu'il poursuivit sa carrière.
Il expose pour la première fois à New York en 1926, puis à Paris, dès 1927, au Salon des Indépendants. Il a également exposé fréquemment aux États-Unis, au Brésil et en Espagne.
C'est un coloriste vibrant. Parmi ses œuvres : *Madone de l'Inquiétude* ; *Ma Mère, le Fandango (portrait de la Argentina)*, les effigies des matadors : *Cagancho* ; *Artis* ; *Fuentes* ; *Chicuelo* ; *Lalanda* ; *Valencia*.
MUSÉES : BUFFALO – CINCINNATI – DALLAS – NEW YORK – PHILADELPHIE.

SEGURA IGLESIAS Agustin

Né le 20 février 1900 à Tarifa (près de Cadix, Andalousie). Mort le 4 juillet 1988 à Madrid. XXᵉ siècle. Espagnol.
Peintre de scènes de genre, portraits, paysages, natures mortes.
Il étudia à l'École des Beaux-Arts de Séville. Ayant obtenu une bourse de voyage, il séjourna durant un an en France et en Suisse. Il s'établit à Madrid, à partir de 1919. Il figura à l'Exposition Nationale des Beaux-Arts de Madrid, recevant une médaille d'or en 1945.
Il portraitura surtout des personnalités de son époque, on cite notamment : *José Laguillo, Luis Palomo et Manuel Soto, Don Agustin Figueroa, marquis de Santo Floro*.
BIBLIOGR. : In : *Cien Anos de pintura en Espana y Portugal, 1830-1930*, Antiqvaria, t. X, Madrid, 1993.
VENTES PUBLIQUES : LONDRES, 23 nov. 1988 : *Jeune femme dans une cuisine découpant un jambon*, h/t (110x90) : GBP 3 300.

SEGURA Y MONFORTE Francisco Rafael

Né le 3 décembre 1875 à Barcelone (Catalogne). XIXᵉ-XXᵉ siècles. Espagnol.
Peintre de scènes de genre, figures, animaux, paysages, sculpteur.
Il fut élève des Écoles des Beaux-Arts de Barcelone, de Valence et de Madrid, ainsi que de Marcelino de Unceta et de Joaquín Sorolla. Il fut professeur de dessin et de peinture à Barcelone.
Il prit part à diverses expositions collectives, dont : 1898, 1918, 1919 Exposition des Beaux-Arts, Barcelone ; à partir de 1901 Exposition Nationale, Madrid, obtenant une médaille de bronze la première année, une mention honorable en 1906, une autre en 1908 ; de 1920 à 1930 Salon d'Automne, Madrid ; 1933 Salon Parés, Madrid.
Il peignit de nombreux sujets, dans des tonalités très vives, mais il se spécialisa dans le genre animalier, avec une prédilection pour les chevaux ; on cite notamment : *Cheval du roi Alfonso – Impressions du concours hippique – Défilé de troupes devant le roi – Voiture à chevaux à Limpias*. Il fut également l'auteur d'un *Traité fondamental du Dessin et de la Couleur*.
BIBLIOGR. : In : *Cien Anos de pintura en Espana y Portugal, 1830-1930*, Antiqvaria, t. X, Madrid, 1993.
MUSÉES : MADRID (Mus. de l'Armée) – TOLÈDE (École de l'Infanterie).

SEGURA Y ZABARTE Elias de

Né le 16 février 1847 à Madrid. XIXᵉ siècle. Espagnol.
Peintre.
Élève d'A. Ferrant.

SEGUVIRA Domenico de

Né en Portugal. XVIIIᵉ-XIXᵉ siècles. Portugais.
Peintre.
Il fut protégé par un ministre portugais qui l'envoya à Rome. Il revint en Portugal en 1810.

SEGUY DE LA GARDE

XIXᵉ siècle. Actif au début du XIXᵉ siècle. Français.
Paysagiste.
Officier de l'ancienne garde royale, il pratiqua la peinture.

SEHER Joseph

Né en 1781. Mort le 12 mai 1836 à Vienne. XIXᵉ siècle. Autrichien.
Dessinateur de portraits, lithographe et graveur.
On cite de lui la gravure *L'incendie de Wiener-Neustadt*, datée de 1835.

SEHEULT Michel ou Scheult ou Suet

Né en 1655 à Nantes. Mort le 30 mars 1708 à Nantes. XVIIᵉ siècle. Français.
Peintre.

SEHEULT Robert ou Scheult ou Suet

XVIIIᵉ siècle. Actif à Nantes entre 1709 et 1754. Français.
Peintre.
Il était le fils de Michel Seheult.

SEHGAL Amar Nath

Né le 5 février 1922 au Pakistan. XXᵉ siècle. Indien.
Sculpteur de figures, monuments.
Après des études scientifiques très poussées, et tout en étant directeur technique d'un organisme important, Sehgal suivit les cours de l'École des Beaux-Arts de Lahore. En 1949, il partit pour les États-Unis et fréquenta plusieurs écoles d'art où il obtint le titre de « master of arts ». Il demeura aux États-Unis jusqu'en 1952.
Il a montré des expositions personnelles de ses œuvres, notamment lors de son séjour aux États-Unis, le Musée d'Art Moderne de Paris a montré un vaste ensemble de ses œuvres en 1965.
Rapidement connu, il a l'occasion en Inde de réaliser des monuments importants (notamment un monument à la mémoire de Gandhi). Sa sculpture est directement issue des recherches occidentales postcubistes et abstraites. Différentes influences s'y manifestent. Cet art sans grande originalité est encore diminué par une tendance expressionniste-décorative, comme parfois chez Gargallo, quand il subissait le style « Arts Décoratifs » du début des années vingt. Certaines œuvres, plus sincères et plus modestes, touchent davantage, ainsi le groupe des petites figurines presque semblables mais orientées différemment dans la lumière : *La danse de la mort*.

SEHILI Mahmoud

Né le 27 juillet 1931 à Tunis. XXᵉ siècle. Tunisien.
Peintre. Style occidental, abstrait-lyrique.
De 1949 à 1952, il fut élève de l'École des Beaux-Arts de Tunis. En 1960, il a obtenu le Diplôme de Peinture de l'École des Beaux-Arts de Paris, dans l'Atelier Legueult. Il fit un séjour d'étude à la Cité des Arts de Paris. Il participe à des expositions collectives,

d'entre lesquelles : 1961, 1963, 1965 Biennale des Jeunes de Paris, et de très nombreux groupes en Tunisie, aux États-Unis, à Stockholm, Milan, Paris, Londres, Bonn, etc.

Il a organisé des expositions personnelles de ses peintures : 1972 à Tunis sur l'Algérie, 1978 à Tunis sur le Soudan, 1982 à Sidi-Bou-Saïd sur Sidi-Bou-Saïd et sur la Médina, 1984 à Tunis sur le Maroc.

Il pratique une peinture abstraite, dans des harmonies colorées riches et raffinées, jouant sur des effets de transparence. Ses qualités, éminemment de l'odre de la sensualité, la rattache à l'abstraction de l'Ecole de Paris dans les années de l'après-guerre.

Bibliogr. : In : Catalogue de l'exposition *Art Contemporain Tunisien*, Théâtre du Rond-Point, Paris, 1986.

SEHLKE Johann Heinrich
Né à Deutsch Eylau. XVIIIe siècle. Allemand.
Sculpteur.
Il était actif au milieu du XVIIIe siècle. À rapprocher de SELCKE Johann Heinrich.
Il exécuta des sculptures au tombeau du comte Finck de Finskenstein dans l'église de Gilgenbourg.

SEHLSTEDT Elias
Né en 1808 à Härnösand. Mort en 1874 à Sandhamn près de Stockholm. XIXe siècle. Suédois.
Poète et peintre amateur.
Il peignit des paysages et des marines. Le Musée de Linköping conserve de lui un paysage.

SEHR Jakob. Voir SEER

SEI Paolo di Matteo
XVe siècle. Actif à Sienne. Italien.
Peintre d'histoire.
L'Académie Carrara, à Bergame, conserve de lui *Mariage mystique de sainte Catherine*.

SEIB Wilhelm
Né le 18 mai 1854 à Stockerau. Mort le 7 mars 1923 à Spannberg. XIXe-XXe siècles. Autrichien.
Sculpteur de statues.
Il fit ses études à Vienne et à Rome. Il sculpta de nombreuses statues.
Musées : Vienne (Mus. mun.) : *Rodolphe de Habsbourg*, statue équestre – Vienne (Mus. des Beaux-Arts) : *L'empereur Maximilien vainqueur dans un tournoi*.

SEIBELS Carl
Né en 1844 à Cologne. Mort en juillet 1877 à Naples. XIXe siècle. Allemand.
Peintre de paysages animés, paysages, graveur.
Il travailla avec Achenbach et entra à l'Académie de Düsseldorf. Il a peint des sujets italiens et hollandais.
Musées : Berlin (Gal. Nat.) : *Troupeau de moutons* – Brême (Kunsthalle) : *Pâturage* – Cologne : *Troupeau au pâturage* – *Vaches paissant* – Düsseldorf (Mus. Nat.) : *Vaches au pâturage* – *Village* – Essen (Mus. Folkwang) : *Ferme* – Hambourg : *Le printemps au village* – Schwerin : *Paysage au cours inférieur du Rhin* – Wuppertal : *Vaches paissant*.
Ventes Publiques : New York, 29 oct. 1992 : *Vaches se désaltérant*, h/t (29,8x42,6) : **USD 2 640** – New York, 17 jan. 1996 : *Vaches dans une prairie*, h/t (62,9x95,3) : **USD 6 325**.

SEIBERT
Né le 14 avril 1823 à Gross-Umstadt. Mort le 19 janvier 1914 à Gross-Umstadt. XIXe-XXe siècles. Allemand.
Peintre de portraits.
Il travailla à Bruxelles, à Paris et en Italie. Le Musée de Toulon conserve un *Portrait de l'amiral Roze*, signé *Seibert, 1879*.

SEIBERTZ Engelbert
Né le 21 avril 1813 à Brilon en Westphalie. Mort le 2 octobre 1905 à Arnsberg. XIXe siècle. Allemand.
Peintre de portraits, d'histoire, illustrateur et dessinateur.
Il étudia à l'Académie de Düsseldorf et après plusieurs voyages se fixa à Munich. De lui, des cartons pour les vitraux de la cathédrale de Glasgow. Le Musée de Trèves conserve de lui *Portrait du peintre Franz Anton Wyttenbach*.

SEIBEZZI Fioravante
Né en 1906 à Venise. Mort en 1975. XXe siècle. Italien.
Peintre de paysages.
Il se spécialisa dans la représentation des canaux vénitiens.

Musées : Florence (Gal. d'Art Mod.) : *Vue du Grand Canal à Venise*.
Ventes Publiques : Venise, 30 oct. 1983 : *Nu 1926-1930*, h/cart. (40x57) : **ITL 2 000 000** – Milan, 14 déc. 1988 : *Paysage*, h/t (40x51) : **ITL 3 000 000** – Milan, 26 mars 1991 : *Le Grand Canal*, h/t (40x60) : **ITL 4 500 000**.

SEIBOLD Alois Leopold
Né le 21 janvier 1879 à Vienne. XXe siècle. Autrichien.
Peintre, graveur.
Il fut élève de V. Jaspar. Il gravait à l'eau-forte. Il a laissé également ment des écrits sur l'art.
Musées : Bucarest (Gal. de Peinture) : *Soirée de mars dans la Hanna*.

SEIBOLD Christian. Voir SEYBOLD

SEIBOLD Max
Né le 5 juillet 1879 à Stuttgart (Bade-Wurtemberg). XXe siècle. Allemand.
Sculpteur de sujets religieux, figures, monuments.
Il fut élève de Waderès. Il a également exécuté des monuments aux morts.

SEIBRANDT Ludwig
XVIe-XVIIe siècles. Actif à Kaufbeure de 1597 à 1609. Allemand.
Peintre verrier.

SEIBT Joseph
XVIIIe siècle. Actif à Schweidnitz. Allemand.
Portraitiste.

SEIDA-LANDENSBERG Franz Eugen von
Né le 23 février 1772 à Rheinberg. Mort le 28 septembre 1826 à Augsbourg. XVIIIe-XIXe siècles. Allemand.
Graveur.
Il grava des scènes historiques.

SEIDAN Thomas
Né en 1830 à Prague. Mort en 1890 à Vienne. XIXe siècle. Autrichien.
Sculpteur.
Professeur de J. v. Myslbek.

SEIDAN Wenzel
Né en mai 1817 à Prague. Mort le 29 mars 1870 à Vienne. XIXe siècle. Autrichien.
Médailleur.
Frère de Thomas Seidan.

SEIDEL. Voir aussi SEIDL ou SEYDEL

SEIDEL August
Né le 5 octobre 1820 à Munich. Mort le 2 septembre 1904 à Munich. XIXe siècle. Allemand.
Peintre de paysages animés, paysages, miniatures.
Il travailla à Munich, à Salzbourg, etc.
Musées : Breslau, nom all. de Wroclaw : *Paysage grec* – Munich (Gal. mun.) : *Paysage orageux – Paysage pré-alpin* – Munich (Nouvelle Pina.) : *Paysage orageux avec chasseurs – Paysage orageux – Viaduc près de Diessen – Paysage près de Grosshesselohe – Le vieil abreuvoir de Munich* – Prague (Gal. de Peintures) : *Alpage au clair de lune* – Rostock (Mus. mun.) : *La Zugspitze* – Stettin : *Alpage* – Zurich (Kunsthaus) : *Au bord du lac de Starnberg*.
Ventes Publiques : Paris, 13 juil. 1945 : *Profil de femme*, cr., miniature : **FRF 650** – Cologne, 7 juin 1972 : *La moisson* : **DEM 3 600** – Munich, 30 mai 1979 : *Paysage alpestre 1877*, h/cart. (19x39,5) : **DEM 8 200** – Munich, 3 juin 1981 : *Bords de l'Isar au crépuscule vers 1870*, h/t (34,5x56) : **DEM 16 000** – Berlin, 24 mai 1984 : *Troupeau au bord d'un lac de montagne 1866*, h/t (48x74) : **DEM 33 000** – Munich, 14 mars 1985 : *Bergers et troupeau au bord d'un étang*, h/t (54,4x75,5) : **DEM 12 000** – Stockholm, 14 nov. 1990 : *Berger et ses moutons au bord d'une rivière en été*, h/t (54x75) : **SEK 50 000** – Munich, 10 déc. 1992 : *Paysage avec un berger et son troupeau sous l'orage*, h/t (55x74,5) : **DEM 15 820** – Londres, 17 juin 1994 : *Labour 1884*, h/cart. (24,8x43,8) : **GBP 2 760** – Heidelberg, 8 avr. 1995 : *Paysage hivernal*, h/cart. (23,4x30,7) : **DEM 3 700** – Munich, 27 juin 1995 : *Le Lac de Côme*, h/t (53,5x67,5) : **DEM 5 290** – Vienne, 29-30 oct. 1996 : *Voyageurs dans un paysage de tempête 1888*, h/t (48x78,5) : **ATS 230 000**.

SEIDEL Emory P.
Né en 1881. XXe siècle. Américain.
Sculpteur de figures, statuettes.

VENTES PUBLIQUES : NEW YORK, 31 mai 1985 : *Two nymphs holding doves*, bronze, patine brun foncé (H. 25 et L. 50,8) : **USD 2 000** – NEW YORK, 18 déc. 1991 : *La baignoire de l'oiseau*, bronze à patine brune (L. 52,7) : **USD 1 100** – NEW YORK, 9 sep. 1993 : *Danseuse* 1926, bronze (l. 32,4) : **USD 4 600** – NEW YORK, 31 mars 1994 : *Garçon et fille lisant*, bronze, une paire de presse-livres (H. 22,9) : **USD 1 955**.

SEIDEL Franz
Né en 1818 à Munich. Mort le 14 juin 1903 à Munich. XIXe siècle. Allemand.
Paysagiste.
Frère d'August Seidel. Il subit l'influence de K. Rottmann. La Galerie Municipale de Munich conserve de lui *Paysage orageux*.

SEIDEL Gustav
Né le 28 avril 1819 à Berlin. Mort le 19 juillet 1901 à Rüdersdorf près de Berlin. XIXe siècle. Allemand.
Graveur, peintre de portraits, peintre de miniatures.
Élève de l'Académie de Berlin, de Buchhorn et de Mandel.

SEIDEL H. de
XIXe siècle. Travaillant vers 1820. Allemand.
Dessinateur de portraits, miniaturiste et lithographe.
Il dessina des portraits de généraux russes.

SEIDEL Julie
Née le 13 mai 1791 à Weimar. XIXe siècle. Allemande.
Peintre.
Élève de Carl Lieber. Elle exposa à Weimar de 1818 à 1823.

SEIDEL Oskar
Né en 1845 à Löwenberg. Mort le 31 mars 1900 à Dresde-Blasewitz. XIXe siècle. Allemand.
Peintre de paysages et de figures et illustrateur.
Élève de Julius Schrader.
VENTES PUBLIQUES : NEW YORK, 14 jan. 1977 : *Bords de rivière*, h/t (47x67) : **USD 1 300** – HANOVRE, 7 mai 1983 : *Gardeuse de chèvre et enfants dans un paysage*, h/t (57,5x97) : **DEM 3 800**.

SEIDEL Urban
Né à Naumbourg-am-Queis. XVIIe siècle. Actif dans la seconde moitié du XVIIe siècle. Allemand.
Sculpteur.
Il sculpta une couronne sur la tour de la cathédrale de Breslau.

SEIDEL Wilhelm ou **Christoph Wilhelm** ou **Seydel**
Mort en décembre 1761 à Breslau. XVIIIe siècle. Actif à Breslau. Allemand.
Portraitiste.
Élève de l'Académie de Vienne. Le Musée de Breslau conserve de lui *Portrait de Johann Heinrich Naumann*.

SEIDELIN Ingeborg
Née le 30 octobre 1872 à Copenhague. Morte le 2 février 1914 à Copenhague. XXe siècle. Danoise.
Peintre de figures, portraits.
Elle fut élève de Luplau Janssen.
MUSÉES : AARHUS : *Portrait du peintre K. Hansen-Reistrup*.

SEIDELMANN. Voir **SEYDELMANN**

SEIDENBEUTEL Efroim
Né le 17 juin 1903 à Varsovie. XXe siècle. Polonais.
Peintre.
Frère jumeau de Menasze Seidenbeutel. Il fit ses études à Varsovie et à Paris. Il travailla en collaboration avec son frère et tous leurs tableaux sont signés des deux noms.
MUSÉES : CATOVICE – ÉDIMBOURG – LODZ – MOSCOU.

SEIDENBEUTEL Josef
Né le 24 octobre 1894 à Varsovie. Mort le 15 juin 1923 à Otwock. XXe siècle. Polonais.
Peintre.
Il fut élève de St. Lentz à l'Académie des Beaux-Arts de Varsovie.

SEIDENBEUTEL Menasze
Né le 17 juin 1903 à Varsovie. XXe siècle. Polonais.
Peintre de portraits, natures mortes, paysages.
Frère jumeau et collaborateur d'Efroim Seidenbeutel.

SEIDENBUSCH Johann Georg
Né le 5 avril 1641 à Munich. Mort le 10 décembre 1729 à Aufhausen. XVIIe-XVIIIe siècles. Allemand.
Peintre et poète.
Élève de Sandrart. Il était prêtre et peignit des sujets religieux.

SEIDL. Voir aussi **SEIDEL** et **SEYDEL**

SEIDL Alois
Né le 4 novembre 1897 à Munich (Bavière). XXe siècle. Allemand.
Peintre de paysages.
Il n'eut aucun maître.
MUSÉES : MUNICH (Gal. mun.).

SEIDL Andreas von
Né en 1760 à Munich. Mort en 1834 à Munich. XVIIIe-XIXe siècles. Allemand.
Peintre de compositions religieuses, graveur, dessinateur.
Envoyé à Rome par l'électeur de Bavière, il y obtint le prix de l'Académie Saint-Luc. Il fut ensuite membre des Académies de Bologne et de Parme et devint, à Munich, peintre de la Cour et professeur à l'Académie. Lithographe et aquafortiste, il a gravé des sujets religieux et des académies.
VENTES PUBLIQUES : MUNICH, 26 mai 1992 : *Le Bon Samaritain* 1791, encre et lav. (18x22) : **DEM 1 035**.

SEIDL Carl
Né en 1714. Mort en 1782. XVIIIe siècle. Actif à Munich. Allemand.
Paysagiste, aquafortiste et architecte.

SEIDL J. M.
XVIIIe siècle. Actif à Deggendorf, au milieu du XVIIIe siècle. Allemand.
Peintre.
Il exécuta des peintures dans l'église de Deggendorf en 1748.

SEIDL Johann
Né en 1776 à Graz. Mort en 1838 à Budapest. XIXe siècle. Autrichien.
Graveur au burin.

SEIDL Josef
Né en 1727. Mort le 24 avril 1764 à Vienne. XVIIIe siècle. Autrichien.
Peintre et miniaturiste.
Il a exécuté des peintures pour l'église de Gratzen.

SEIDL Karl. Voir **SCHEIDL**

SEIDL Matthias
XVIIe-XVIIIe siècles. Allemand.
Sculpteur sur bois.
Il a sculpté une chaire pour l'église de Hausen en 1689 et des stalles pour celle de Greding en 1702.

SEIDL Michael, appellation erronée. Voir **STEIDL Melchior Michael**

SEIDLER Hermann
Né le 18 avril 1864 à Engen (Bade). Mort le 21 mars 1935 à Donauwörth. XIXe-XXe siècles. Allemand.
Peintre, céramiste.
Frère de Julius Seidler.

SEIDLER Johann Peter ou **Seydler**
XVIIIe siècle. Allemand.
Stucateur.
Il vécut à Würzburg, travaillant de 1700 à 1715. Il exécuta des travaux dans le pavillon d'été de l'hôpital Saint-Jules à Würzburg.

SEIDLER Julius
Né le 24 février 1867 à Constance (Bade-Wurtemberg). XIXe-XXe siècles. Allemand.
Sculpteur.
Frère d'Hermann Seidler. Il fut élève de Rümann à Munich, puis d'A. Pruschka. Il sculpta de nombreuses statues, des bas-reliefs et des tombeaux, surtout à Munich.

SEIDLER Louise Caroline Sophie ou **Caroline Louise**
Née le 15 mai 1786 à Iéna. Morte le 7 octobre 1866 à Weimar. XIXe siècle. Allemande.
Peintre d'histoire et écrivain.
Elle fut élève de Roue et de Goethe qui, on l'ignore généralement, était un remarquable dessinateur. De 1818 à 1823, Louise Seidler étudia en Italie, copiant Raphaël et Perugino. A son retour à Weimar elle fut nommée professeur des princesses Maria et Augusta et, en 1824, conservateur de la Galerie de Weimar. Elle a peint et dessiné de nombreux portraits, notamment celui de *Goethe*, des sujets mythologiques et des scènes romantiques.
MUSÉES : ALTENBURG : *Portrait du baron Berhard von Lindenau* – DRESDE (Cab. d'Estampes) : *Portraits d'Angelika Facius* – WEIMAR

(Mus. Goethe) : *Portrait de Goethe – Alma von Goethe – Minna Herzlieb – B. G. Niebuhr – Figures du fronton du temple de Phigalia – Raphael Mengs –* WEIMAR (Mus. du Château) : *Portraits de Minna Herzlieb et de Friedrich Johann Fromann, de B. G. Niebuhr et de sa femme – Ulysse arrivant à l'île des Sirènes.*

SEIDLER Lukas
Mort en 1630. XVII^e siècle. Allemand.
Peintre de paysages urbains, blasons.
Chroniqueur, il vécut et travailla à Biberach. Le Musée Municipal de Biberach conserve une chronique de la ville contenant des vues de villes et des blasons peints par cet artiste.

SEIDLITZ Johann Georg
Né à Coblence. XVIII^e siècle. Actif dans la première moitié du XVIII^e siècle. Autrichien.
Tailleur de camées et médailleur.
Il travailla à Vienne pour la Maison d'Autriche.

SEIDLITZ Nelly von, née von Eichler
Née le 25 mars 1870 à Saint-Pétersbourg. XX^e siècle. Allemande.
Peintre de portraits, figures, sculpteur, graveur.
Elle travailla à Ebenhausen (Bavière). Elle n'eut aucun maître, mais subit l'influence de Slevogt.

SEIDLMAIR Georg
XVII^e siècle. Autrichien.
Sculpteur de sujets religieux.
Actif en 1628, il sculpta des autels pour les églises du Tyrol méridional.

SEIF Guity
XX^e siècle.
Peintre.
Il montre ses œuvres dans des expositions personnelles, dont : 1987, galerie Bernheim-Jeune, Paris.

SEIF Linus ou Seiff
XVIII^e siècle. Actif à Kempten dans la seconde moitié du XVIII^e siècle. Allemand.
Peintre de compositions religieuses, décorations.
MUSÉES : KEMPTE (Mus. mun.) : *Crucifixion.*

SEIFER Lienhart. Voir SEYFER

SEIFERT Alfred
Né le 6 septembre 1850 à Horovic. Mort le 4 février 1901 à Munich. XIX^e siècle. Tchécoslovaque.
Peintre de genre, nus, portraits.
Il fut élève de Kirnig à Prague, de Strähuber, d'Echter et de Raab à l'Académie de Munich. On cite de lui *Obéron, Titania, En automne.*

MUSÉES : PRAGUE : *Philippine Welser.*
VENTES PUBLIQUES : NEW YORK, 1^{er}-2 mars 1906 : *Tête de jeune fille :* USD 100 – NEW YORK, 12-14 mars 1906 : *Tête idéale :* USD 100 – NEW YORK, 8 fév. 1935 : *Fête de la moisson :* USD 210 – NEW YORK, 2 avr. 1976 : *Le Porteur d'eau ; Jeune fille au panier,* h/pan., une paire (45x25) : USD 1 500 – LONDRES, 10 fév. 1978 : *Portrait de jeune fille,* h/pan. (48,3x38,5) : GBP 2 200 – LONDRES, 9 mai 1979 : *Fleurs d'été,* h/pan. (50x25) : GBP 800 – NEW YORK, 25 fév. 1983 : *La Fête de la moisson,* h/t (100,3x161,2) : USD 30 000 – NEW YORK, 30 oct. 1985 : *Tête classique,* h/pan. (32,1x23,7) : USD 1 900 – MONACO, 2 déc. 1989 : *La Belle au Bois dormant 1874,* h/t (87x134) : FRF 166 500 – LONDRES, 14 fév. 1990 : *Nu debout,* h/t (85x61,5) : GBP 4 950 – NEW YORK, 22 mai 1990 : *Jeune beauté sur les marches d'un portail,* h/t (115x71,1) : USD 18 700 – PARIS, 24 mai 1991 : *Rêverie,* h/pan. (42x32) : FRF 25 000 – NEW YORK, 15 oct. 1991 : *Jeune beauté,* h/pan. (13,5x10,5) : USD 1 980 – AMSTERDAM, 30 oct. 1991 : *Rêverie,* h/t (116x101) : NLG 17 250 – LONDRES, 15 juin 1994 : *La Promenade,* h/pan. (53x30,5) : GBP 4 830.

SEIFERT Alwin
Né le 15 juin 1873 à Leipzig (Saxe). XX^e siècle. Allemand.
Peintre de paysages, décorateur, graveur.
Il fut élève des Académies des Beaux-Arts de Leipzig et de Düsseldorf. Il vécut et travailla à Dresde.

SEIFERT Annie
Née le 28 juin 1863 à Dresde (Saxe). Morte le 26 janvier 1913 à Dresde. XIX^e-XX^e siècles. Allemande.

Peintre de paysages, fleurs.
Sœur de Dora Seifert. Elle fut élève de W. Claudius à Dresde et de H. von Habermann et de Th. Hummel à Munich.

SEIFERT Carl
Né le 20 juin 1896 à Leipzig (Saxe). XX^e siècle. Allemand.
Peintre, graveur.
Il fut élève de Molitor.
MUSÉES : LEIPZIG (Mus. des Beaux-Arts) : *La Vallée de Mähring.*

SEIFERT David
Né le 31 décembre 1896 à Boryslaw. XX^e siècle. Polonais.
Peintre de figures, natures mortes, paysages, graveur.
Il fut élève de l'Académie de Cracovie et de l'École des Beaux-Arts de Weimar. Il se fixa à Paris en 1924.
Il a participé à partir de 1925 à des expositions de groupe à Paris, régulièrement aux Salon d'Automne, des Tuileries et des Indépendants.
Il a signé des vues de Normandie, de l'île de Bréhat et de Provence. En 1939, l'État français a acquis une de ses œuvres.
MUSÉES : CHICAGO : *Portrait de l'artiste par lui-même.*
VENTES PUBLIQUES : PARIS, 20 mars 1988 : *Le village,* h/t (60x81) FRF 6 500.

SEIFERT Dora
Née le 1^{er} février 1861 à Dresde (Saxe). XIX^e-XX^e siècles. Allemande.
Peintre, graveur.
Sœur d'Annie Seifert. Elle fit ses études à Dresde et à Munich.

SEIFERT Emanuela
Née en 1852 à Prague. Morte en 1910 à Munich. XIX^e-XX^e siècles. Allemande.
Peintre de genre, de natures mortes et de portraits et pastelliste.

SEIFERT Franz
Né le 2 avril 1866 à Vienne. XIX^e-XX^e siècles. Autrichien.
Sculpteur de statues, bustes, monuments.
Il fut élève de Kundmann et de Hellmer. Il sculpta des monuments dans des jardins, des statues et des bustes.
MUSÉES : SAINT-LOUIS : *Siegfried.*

SEIFERT Friedrich ou Carl Friedrich
Né le 1^{er} janvier 1838 à Neustadt (près d'Erfurt). Mort le 27 septembre 1920 à Langburkersdorf. XIX^e-XX^e siècles. Allemand.
Graveur.
Élève de Hübner et de Bürckner à Dresde, et de Josef Keller à Düsseldorf.

SEIFERT Grete, née Tschaplowitz
Née le 17 janvier 1889 à Proskau. XX^e siècle. Allemande.
Sculpteur de bustes.
Femme de Carl Seifert. et élève de d'A. Lehnert. Elle sculpta des portraits en buste.

SEIFERT Hermann Rudolf
Né en 1885. XX^e siècle. Suisse.
Peintre d'affiches, graveur.
Il vécut et travailla à Zurich.

SEIFERT Max
Né en 1914 à Düsseldorf (Rhénanie-Westphalie). XX^e siècle. Allemand.
Peintre. Naïf.
Agent de police, il se forma seul à la peinture.
Il est surtout attiré par les paysages rustiques, qu'il traduit avec un soin infini du détail et un grand charme poétique. Contrairement à la généralité des naïfs, il manie remarquablement la perspective, sachant notamment indiquer les distances qui séparent les différents plans du paysage par les différences d'échelle des personnages, des animaux ou des maisons et des arbres, animant ainsi ses compositions champêtres jusque dans les lointains, un peu à la façon des enlumineurs.
BIBLIOGR. : Dr L. Gans : *Catalogue de la Collection de Peinture Naïve Albert Dorne,* Pays-Bas, s. d.

SEIFERT Victor Heinrich
Né le 19 mai 1870 à Vienne. Mort en 1953 à Berlin. XX^e siècle. Allemand.
Sculpteur de statues, sujets militaires, monuments.
Il fut élève d'E. Herter, de L. Manzel et de P. Breuer.
Il sculpta des statues, surtout de militaires, et des monuments aux morts.

Musées : Leipzig : *Jeune fille buvant*, bronze, statuette.
Ventes Publiques : Londres, 23 fév. 1981 : *Trop de livres*, bronze (H. 56) : **USD 1 300** – Amsterdam, 16 juin 1983 : *David*, bronze (H. 5) : **NLG 3 930** – Londres, 17 avr. 1984 : *Nymphe à la pêche*, bronze poli (H. 65,5) : **GBP 950** – Cologne, 15 juin 1989 : *Diane*, bronze sur un socle de marbre (H. 51) : **DEM 2 000** – New York, 9 jan. 1995 : *Guerrier classique*, bronze (H. 53,3) : **USD 1 610**.

SEIFERT-WARTENBERG Richard
Né le 23 janvier 1874 à Brunswick (Basse-Saxe). xxᵉ siècle. Allemand.
Peintre de portraits, paysages, natures mortes.
Il fut également écrivain.

SEIFFER. Voir SEYFER

SEIFFERT. Voir aussi SEYFFERT et SEYFFERTH

SEIFFERT Andreas
xviiᵉ siècle. Allemand.
Peintre verrier.
Le Musée Provincial de Breslau conserve de lui deux vitraux qu'il a exécutés en collaboration avec Christoph Lengfeldt.

SEIFFERT Carl Friedrich
Né le 6 septembre 1809 à Grünberg. Mort le 25 avril 1891 à Berlin. xixᵉ siècle. Allemand.
Paysagiste.
Il voyagea beaucoup. On voit de lui une toile *La Grotte de Capri*, à la Galerie Nationale de Berlin, et le Musée Kaiser-Friedrich de Görlitz possède de cet artiste *L'amphithéâtre de Taormine*.
Ventes Publiques : Berlin, 23 avr. 1980 : *Paysage montagneux au pont* 1841, h/t (36,5x54,5) : **DEM 4 400**.

SEIFFERT Jeremias ou Seyferth
xviiᵉ siècle. Actif à Dresde en 1668. Allemand.
Peintre.
Père de Johann Gottfried Seiffert. et peintre à la cour de Dresde. Il conçut le plan de l'autel Saint-Paul dans l'église du même nom à Zittau. Il fut également architecte.

SEIFFERT Johann Carl
Né en 1776 à Posen. xixᵉ siècle. Allemand.
Portraitiste, peintre d'histoire et paysagiste.
Il fit ses études en France, en Italie et en Angleterre.

SEIFFERT Johann Gottfried ou Seyferth
xviiiᵉ siècle. Allemand.
Peintre.
Fils de Jeremias Seiffert, il travaillait à Querfurt en 1701.

SEIFFERT Johann Gottlieb ou Gotthelf. Voir SEYFERT

SEIFFRID
Né à Marbourg-sur-la-Lahn (?). xviᵉ siècle. Travaillant de 1555 à 1556. Allemand.
Peintre verrier.
Il exécuta cinq vitraux pour l'Ordre Teutonique à Stadelbach.

SEIGAI. Voir SAKUMURA SEIGAI

SEIGAN, de son vrai nom : Yanagawa Môi, surnoms : Kôto et Mushô, nom familier : Shinjûrô, noms de pinceau : Seigan, Tenkoku, Hyakuhô, Rôryûan et Ôsekishôin
Né en 1789 à Mino (préfecture de Gifu). Mort en 1858. xixᵉ siècle. Japonais.
Peintre.
Peintre et poète, appartenant à l'école Nanga (peinture de lettré), il voyagea beaucoup au Japon et partagea sa vie entre les villes d'Edo (actuelle Tokyo) et Kyoto.

SEIGAR Francis et William. Voir SEGAR

SEIGLE Henri Julien
Né en 1911 à Saintes (Charente-Maritime). xxᵉ siècle. Français.
Peintre, peintre de décorations murales.
Après avoir passé son enfance à Montauban, il eut l'occasion de recevoir les conseils de Vuillard, qui l'envoya à Paris, où il fut élève de l'École des Arts Décoratifs en 1930. En 1939, il épousa le peintre No Pin, avec qui il peignit à plusieurs reprises des œuvres en commun, signées du nom de *Seigle*.
Il a participé à des expositions, parmi lesquelles, celle du groupe surréaliste.
Il a exécuté des décorations pour les Charbonnages de France, ainsi que pour les Postes et Télécommunications.

Bibliogr. : B. Dorival, sous la direction de.. : *Peintres Contemporains*, Mazenod, Paris, 1964.
Musées : Paris (Mus. Nat. d'Art Mod.).
Ventes Publiques : Paris, 14 déc. 1988 : *Nature morte au damier*, h/t (38x46) : **FRF 17 000** – Paris, 8 nov. 1989 : *Le voile et le filet*, h/t (72x116) : **FRF 195 000** – Paris, 4 déc. 1992 : *Pichet sur fond blanc* 1983, h/t (54x81) : **FRF 5 200** – Paris, 4 nov. 1994 : *Nu aux carreaux*, h/t (145x88) : **FRF 8 500** – Paris, 28 avr. 1995 : *Le modèle assis sur fond rouge* 1957, h/t (130x88) : **FRF 12 500**.

SEIGNAC Guillaume
Né en 1870 à Rennes (Ille-et-Vilaine). Mort en 1924. xixᵉ-xxᵉ siècles. Français.
Peintre de sujets allégoriques, scènes de genre, figures.
Il fut élève de Bouguereau, Tony Robert-Fleury et Gabriel Ferrier. Sociétaire des Artistes Français à partir de 1901, il figura au Salon de ce groupement : mention honorable en 1900, médaille de troisième classe en 1903.

Ventes Publiques : New York, 3 fév. 1906 : *La Jeunesse et l'Amour* : **USD 1 450** – New York, 22-23 fév. 1907 : *Jeune fille de Pompei dans un jardin* : **USD 925** – Londres, 18 fév. 1911 : *La reine de la moisson* : **GBP 21** – New York, 7 mars 1911 : *Le bain de bébé* : **USD 125** – Paris, 11 fév. 1919 : *Rêverie* : **FRF 500** – Paris, 18 fév. 1920 : *Pierrot vainqueur* : **FRF 405** – Paris, 15 avr. 1924 : *L'amour désarmé* : **FRF 335** – Paris, 20 fév. 1942 : *La Vague* : **FRF 1 100** – Paris, 25-26 jan. 1943 : *Le hochet* : **FRF 4 200** – Lille, 24-25 mai 1943 : *Jeune nymphe* : **FRF 3 100** – New York, 7-9 juin 1943 : *Baigneuse* : **USD 430** – New York, 11 déc. 1943 : *Psyché* : **USD 700** – Paris, 12 fév. 1945 : *L'ondine* : **FRF 800** – Paris, oct. 1945-juil. 1946 : *La Diligence* : **FRF 2 300** – Paris, 28 mars 1949 : *La vague* : **FRF 13 500** ; *Portrait de femme* : **FRF 5 800** – Paris, 3 juil. 1950 : *Les enfants dans la cuisine* : **FRF 34 000** – Paris, 25 juin 1951 : *Ondine* : **FRF 37 000** – Paris, 21 déc. 1953 : *L'Amour taquin* : **FRF 27 000** – New York, 10 mai 1961 : *Jeune fille au puits* : **USD 400** – Londres, 16 fév 1979 : *Portrait d'une belle*, h/t (45x36) : **GBP 1 900** – Orléans, 23 mai 1981 : *Femme demi-nue*, h/t (81x100) : **FRF 90 000** – New York, 1ᵉʳ mars 1984 : *La tentatrice*, h/t (81,3x100,3) : **USD 37 000** – Londres, 9 oct. 1985 : *Indolence*, h/t (72x91) : **GBP 22 000** – Londres, 8 oct. 1986 : *La Vague*, h/t (23x32) : **GBP 3 400** – New York, 21 mai 1987 : *Indolence*, h/t (71,5x90,8) : **USD 40 000** – Paris, 6 juin 1988 : *Femme jouant de la flûte*, h/pan. (22x16) : **FRF 4 200** ; *Femme cueillant des fleurs*, h/pan. (22,1x16,1) : **FRF 4 000** – New York, 24 oct. 1989 : *L'innocence*, h/t (100,3x81,3) : **USD 99 000** – Paris, 9 déc. 1989 : *Pierrot et Colombine*, aquar. gchée/soie (36x27,5) : **FRF 30 000** – New York, 17 jan. 1990 : *Le repas des enfants*, h/cart. (38,8x48,1) : **USD 6 600** – Paris, 6 avr. 1990 : *La vague*, h/t (65x50) : **FRF 42 000** – Londres, 5 oct. 1990 : *Le coffret*, h/t (62,5x80) : **GBP 13 750** – New York, 28 fév. 1991 : *Jeune fille de Pompéi dans un jardin*, h/t (154,7x87) : **USD 52 800** – New York, 28 mai 1992 : *Psyché*, h/t (175,9x96,5) : **USD 110 000** – Londres, 17 juin 1992 : *La vague*, h/t (50x65) : **GBP 6 600** – New York, 29 oct. 1992 : *Confidence*, h/t (175,3x96,5) : **USD 49 500** – Paris, 18 nov. 1992 : *Odalisque*, h/t (95x174) : **FRF 150 000** – New York, 17 fév. 1993 : *L'abandon*, h/t (95,9x174,9) : **USD 40 250** – New York, 12 oct. 1994 : *L'hésitation de Psyché*, h/t (64,8x54,9) : **USD 23 000** – Londres, 16 nov. 1994 : *Les vêtements pour l'école*, h/pan. (31x24) : **GBP 6 325** – New York, 19 jan. 1995 : *Fillette au chien*, h/t (27,3x22,2) : **USD 4 312** – Paris, 16 juin 1995 : *Abandon*, h/t (50x65) : **FRF 40 000** – New York, 23-24 mai 1996 : *Rêves de jour*, h/t (118,1x80) : **USD 57 500** – New York, 23 mai 1997 : *Mère et enfant*, h/t (100,3x73) : **USD 40 250**.

SEIGNAC Paul
Né le 12 février 1826 à Bordeaux (Gironde). Mort en 1904 à Paris. xixᵉ siècle. Français.
Peintre de genre, portraits.

Il fut élève de Picot. Il débuta au Salon en 1849, et obtint une mention honorable en 1889.

S uighac .

Musées : Ajaccio : *La Bonne Sœur* – Reims : *Jeune femme remontant une horloge.*
Ventes Publiques : Paris, 1872 : *L'amour de l'étude* : **FRF 410** ; *La réprimande* : **FRF 1 620** – La Haye, 1889 : *Le berceau* : **FRF 460** – New York, 15-16 mars 1906 : *Le Livre d'historiettes* : **USD 125** – Londres, 6 déc. 1909 : *Le nid d'oiseau* : **GBP 14** – Londres, 13 juin 1910 : *Le jeune professeur* : **GBP 12** – Londres, 26 nov. 1910 : *Le miroir* : **GBP 8** – Londres, 25-26 jan. 1911 : *Enfance* : **GBP 70** – Londres, 4 avr. 1924 : *Château de cartes* : **GBP 31** – Paris, 4 mars 1925 : *Le pigeon malade* : **FRF 450** ; *La dent de lait* : **FRF 320** – Paris, 9 juin 1927 : *Jeune femme dans un intérieur Second Empire* : **FRF 1 650** – Londres, 20 fév. 1970 : *La visite à grand-mère ; La Maison de jeu,* deux pan. : **GBP 1 000** – Londres, 2 nov. 1973 : *Sa première leçon* : **GNS 1 900** – New York, 14 jan. 1977 : *Enfants mettant des pommes au four,* h/pan. (25,5x18,5) : **USD 2 200** – Londres, 20 avr 1979 : *Fileuse près d'un berceau,* h/pan. (29,8x24,1) : **GBP 1 700** – New York, 28 oct. 1981 : *La Diseuse de bonne aventure,* h/pan. (31,2x23,2) : **USD 3 000** – Londres, 3 juin 1983 : *La Servante,* h/pan. (25,4x19) : **GBP 1 500** – Monte-Carlo, 22 juin 1985 : *Branche de groseille,* gche (15,5x20) : **FRF 8 000** – New York, 24 mai 1985 : *La cidrerie,* h/t (64,8x90,2) : **USD 25 000** – Monte-Carlo, 22 juin 1986 : *Le déjeuner des amies,* h/pan. (32,5x24) : **FRF 55 000** – New York, 25 oct. 1989 : *Deux enfants regardant leur mère donner la becquée aux oisillons,* h/t (35,5x28) : **USD 13 200** – Berne, 12 mai 1990 : *Deux enfants assoiffés,* h/pan., esquisse (31,5x24,5) : **CHF 3 800** – New York, 24 oct. 1990 : *La Leçon de lecture,* h/pan. (48,5x66,7) : **USD 30 800** – New York, 29 oct. 1992 : *De l'herbe pour le lapin,* h/pan. (36,2x26,7) : **USD 11 550** – Londres, 10 fév. 1995 : *Un cadeau pour grand'mère,* h/t (55,5x46) : **GBP 9 775** – New York, 23-24 mai 1996 : *La Jeune Marchande,* h/pan. (34,9x25,4) : **USD 32 200** – Londres, 13 mars 1997 : *La Nouvelle Robe,* h/pan. (35,6x26,7) : **GBP 10 120.**

SEIGNE La. Voir **LA SEIGNE Georges**

SEIGNEMARTIN Jean
Né le 16 avril 1848 à Dijon (Côte-d'Or). Mort le 29 novembre 1875 à Alger. xixᵉ siècle. Français.
Peintre de sujets typiques, figures, portraits, paysages, fleurs et fruits.
Il fut élève de l'École des Beaux-Arts de Lyon.
Les deux dernières années de sa vie passées en Algérie le révélèrent à lui-même et l'incitèrent à peindre dans un style lyrique à la Delacroix, peintre qu'il admirait beaucoup mais qu'il ne connut surtout qu'à travers Guichard. Il travailla parfois en collaboration avec Vernay. Ses bouquets lui permettent aussi de mettre en valeur des couleurs émaillées.
Musées : Amsterdam (Mus. mun.) : *Le Fumeur* – Lyon : *Portrait de l'artiste* – *Portrait d'A. Stengelin* – *Le Théâtre* – *Fleurs* – plusieurs paysages – Paris (ancien Mus. du Luxembourg) : *Fleurs.*
Ventes Publiques : Paris, 29 mars 1943 : *Impression d'Alger 1875* : **FRF 3 800** – Paris, 29 nov. 1944 : *Vue d'Algérie* : **FRF 4 600** – Paris, 19 mai 1947 : *Paysage à Bou-Saada 1879* : **FRF 5 700** – Paris, 8 mai 1950 : *Marché à Alger 1875* : **FRF 3 100** – Paris, 4 déc. 1950 : *Femmes arabes dans le Sud-Algérien 1875* : **FRF 5 600** – Lyon, 8 juin 1982 : *Vase de fleurs avec allégorie féminine,* h/t (92x64,5) : **FRF 11 500** – Paris, 20 jan. 1988 : *La Mort de Lara,* h/t (98x150) : **FRF 50 000** – Paris, 2 juin 1997 : *Baigneuses dans une clairière,* h/t (39x31) : **FRF 9 000.**

SEIGNEUR
xviiiᵉ siècle. Français.
Silhouettiste.

SEIGNEURET Antoine Louis
xixᵉ siècle. Français.
Sculpteur.
Élève de Petitot et de l'École des Beaux-Arts d'Orléans. Il débuta au Salon en 1870.

SEIGNEURGENS Ernest Louis Augustin
Né à Amiens (Somme). Mort en 1904 ou 1905. xixᵉ siècle. Français.
Peintre de genre, figures, illustrateur.
Il fut élève d'Eugène Isabey. Il exposa au Salon entre 1844 et 1875. Il obtint une médaille de troisième classe en 1846.

Musées : Châlons-sur-Marne : *Duel après le jeu* – Reims : *Le Grand-père (Homme avec chien).*
Ventes Publiques : Paris, 8 juin 1977 : *Conversation galante,* h/ (46x38) : **FRF 4 000** – Amsterdam, 22 avr. 1980 : *Le compositeur,* h/pan. (17x15,5) : **NLG 4 600** – Paris, 24 mai 1991 : *La Moisson,* h/t (74x93) : **FRF 24 000.**

SEIGNEURIE Nicolas. Voir l'article **REMBEUR Jean de**

SEIGNEUX Aloys de
Né en 1868 à Genève. Mort en 1917 à Genève. xixᵉ-xxᵉ siècles. Suisse.
Peintre de paysages.
Il fut élève de Barthelemy Menn et de Nath. Lemaire.

SEIGNIER O. de
xixᵉ siècle. Français.
Peintre de scènes d'animaux.
Cité dans les annuaires de ventes publiques. Il semble que nous ayons à faire ici avec des tableaux burlesques mettant en scène des animaux.
Ventes Publiques : Paris, 2 déc. 1949 : *Poussins* : **FRF 8 000** – Paris, 3 nov. 1950 : *Les animaux musiciens,* deux pendants : **FRF 7 800.**

SEIGNOL
xixᵉ-xxᵉ siècles. Français.
Peintre de paysages.
Ventes Publiques : Clermont-Ferrand, 20 déc. 1950 : *Village sous la neige* : **FRF 5 000** – Avon, 4 avr. 1976 : *Village en hiver,* h/t : **FRF 3 500** – Paris, 18 nov. 1994 : *Quais de la Seine enneigés 1890,* h/t (87x91) : **FRF 22 000.**

SEIGNORET
xixᵉ siècle. Actif à Paris. Français.
Peintre d'histoire.
Élève de Regnault. Il exposa au Salon en 1800 et en 1804.

SEIGNORET Abel
Né à Nérac (Lot-et-Garonne). xixᵉ siècle. Français.
Paysagiste.
Il débuta au Salon en 1878.

SEIGYÔ
Actif pendant la période Muromachi (1338-1593). Japonais.
Peintre.
Sa vie nous est inconnue, mais il fait partie de l'école de peinture à l'encre (*suiboku*) de l'époque Muromachi.

SEIHO ou **Tsunekichi**
Né en 1861 à Kyoto. xixᵉ-xxᵉ siècles. Japonais.
Peintre.
Il fut élève de Tsuchida Eirin et de Kono Bairei. Il fit un voyage à Paris. Il est célèbre pour ses peintures représentant des chats.
Musées : Berlin : *Poissons* – Paris (Mus. du Louvre) : *Journée de pluie à Suchou.*

SEIJO RUBIO José
Né le 15 octobre 1881 à Madrid. Mort le 9 septembre 1970 à La Corogne (Galice). xxᵉ siècle. Espagnol.
Peintre de sujets religieux, scènes de genre, paysages animés, paysages urbains, paysages d'eau. Tendance postimpressionniste.
Il étudia à l'École des Beaux-Arts de Madrid. Il fut directeur du Musée des Beaux-Arts de La Corogne. Il participa à diverses expositions collectives : 1908 Exposition hispano-française de Saragosse, obtenant une seconde médaille ; 1926 Salon de la Société Nationale des Beaux-Arts de Madrid, recevant une troisième médaille ; ainsi qu'en Galice et à Buenos Aires. On cite de lui : *Pèlerins de Saint-André de Teixido* – *L'offrande* – *Calme en mer* – *Portique de la gloire et nuages de tourment* – *Marché au bois* – *Marée basse.*
Il a peint surtout des paysages animés de petits personnages, où il exploite les effets de la lumière naturelle.
Bibliogr. : In : *Cien Anos de pintura en Espana y Portugal, 1830-1930,* Antiqvaria, t. X, Madrid, 1993.
Musées : Castrelos, Galice : *Sainte Marguerite aveuglée* – Madrid (Mus. d'Art Mod.) : *Le bord de mer.*

SEIKI, de son vrai nom : **Yokohama Kizô** puis **Seiki,** surnoms : **Seibun** et **Shôsuke,** noms de pinceau : **Shume, Gogaku, Kibun** et **Kajô**
Né en 1792 à Kyoto. Mort en 1864. xixᵉ siècle. Japonais.
Peintre.

Disciple de Keibun (1779-1843), le frère de Goshun, il fait partie de l'école Shijô de Kyoto et, à partir de 1855, travaille à la décoration du château de Kyoto nouvellement reconstruit. Il est connu comme peintre de fleurs et d'oiseaux.

SEIKO, de son vrai nom : **Okuhara Setsuko,** nom de pinceau : **Seiko**
Né en 1837. Mort en 1913. XIXᵉ-XXᵉ siècles. Japonais.
Peintre.
Peintre de paysages et de fleurs et d'oiseaux, participant à la fois du style japonais traditionnel et de la peinture de lettré (école Nanga), c'est un disciple de Hirata Shisei. Il vécut à Tokyo à Kumagaya et dans la préfecture de Saitama.

SEIKÔ, surnom : **Tani**
XIXᵉ siècle. Actif dans la région d'Osaka vers 1810-1820. Japonais.
Dessinateur et graveur.
Il est aussi connu comme commanditaire de livres illustrés et de surimono (estampe à tirage limité tenant lieu de cartes de vœux ou de faire-part), publiés à Osaka.

SEIKOKU, nom de pinceau : **Charakusai**
XIXᵉ siècle. Actif dans la région d'Osaka, vers la fin des années 1810. Japonais.
Maître de l'estampe.

SEIL A.
XVIIᵉ siècle. Actif à Amsterdam en 1656. Hollandais.
Graveur.

SEILER
XIXᵉ siècle. Travaillant vers 1810. Allemand.
Lithographe.

SEILER Adolf
Né le 25 octobre 1824 à Gross-Rinnersdorf (près de Lüben). Mort le 22 avril 1873 à Breslau. XIXᵉ siècle. Allemand.
Peintre verrier.

SEILER Carl Wilhelm Anton
Né le 3 août 1846 à Wiesbaden. Mort le 26 février 1921 à Munich. XIXᵉ-XXᵉ siècles. Allemand.
Peintre d'histoire, scènes de genre, figures.
Il fit d'abord ses études à l'Académie de Berlin, puis à Munich où il fut élève de Raupp. Il prit part à la guerre de 1870 en qualité d'officier de réserve. Après la guerre, il se fixa à Munich. Il devint membre de l'Académie de Berlin en 1895. Il figura aux expositions de Paris, obtenant une mention honorable en 1903.

C. Seiler

Musées : Bautzen : *Avant le dîner* – Dresde : *Frédéric le Grand dans le bois de Paschwitz* – Leipzig : *Discussion* – Melbourne : *Porte-étendard* – Munich (Nouvelle Pina.) : *Groupe de savants* – *Intérieur d'église* – *Officier en service* – Munich (Gal. mun.) : *Communauté d'Ettal* – Wiesbaden : *A la cour.*
Ventes Publiques : Londres, 5 mars 1910 : *Lisant les nouvelles* : **GBP 81** – New York, 27 jan. 1911 : *La dépêche* : **USD 100** – Londres, 9 juin 1911 : *Rivaux* 1883 : **GBP 117** – Londres, 3 mai 1926 : *Un argument* : **GBP 136** – Londres, 4 juin 1926 : *Les joueurs de cartes* : **GBP 173** – Londres, 2 déc. 1927 : *Rival claimants* : **GBP 141** – Copenhague, 7 nov. 1969 : *Joyeuse compagnie dans un intérieur* : **DKK 13 000** – Cologne, 27 nov. 1970 : *La fin du dîner* : **DEM 9 000** – Londres, 10 nov. 1971 : *Un avis* : **GBP 1 100** – Cologne, 25 juin 1976 : *Scène d'auberge*, h/t (55x69) : **DEM 4 000** – Cologne, 18 mars 1977 : *Scène de cabaret*, h/t (42x51) : **DEM 4 500** – New York, 12 oct 1979 : *L'Amateur d'art* 1893, h/pan. (25,5x20) : **USD 6 250** – New York, 27 oct. 1982 : *De vieux amis*, h/pan. (18,5x24) : **USD 8 000** – Londres, 21 oct. 1983 : *Deux hommes dans un intérieur* 1879, h/pan. (38,1x30,5) : **GBP 2 200** – Zurich, 6 juin 1984 : *L'amateur d'art*, h/pan. (33x25) : **CHF 14 000** – Londres, 27 nov. 1985 : *Le graveur* 1890, h/pan. (28x23) : **GBP 4 500** – New York, 25 fév. 1988 : *Le carton à dessins* 1884, h/pan. (18,4x14) : **USD 5 500** – Cologne, 20 oct. 1989 : *Manœuvres militaires*, h/pan. (30x40,5) : **DEM 4 000** – Paris, 16 mai 1990 : *Bord de mer*, h/t (32x25) : **FRF 15 000** – Londres, 28 nov. 1990 : *Par la fenêtre* 1886, h/pan. (18x14) : **GBP 3 300** – New York, 21 mai 1991 : *Cavalier debout* 1878, h/pan. (38,7x25,4) : **USD 4 840** – Londres, 4 oct. 1991 : *Le Dandy* 1884, h/pan. (22x8x15,2) : **GBP 1 540** – Heidelberg, 9 oct. 1992 : *Napoléon en tête d'une colonne de cavaliers pendant la campagne de Russie*, h/cart. (12,5x23) : **DEM 1 680** – Munich, 1ᵉʳ-2 déc. 1992 : *Une ferme dans la région de Dachau*, h/cart. (27,5x40,5) : **DEM 3 220** – New York, 26 mai 1993 : *Gentilhomme lisant* 1889, h/pan. (15,2x10,8) : **USD 3 680** – Londres, 27 oct. 1993 : *Le repérage de la route* 1884, h/pan. (22,5x30,5) : **GBP 2 185** – Munich, 21 juin 1994 : *Repos pendant les manœuvres*, h/pan. (30x40,5) : **DEM 5 750** – Paris, 26 mars 1995 : *Fumeur de pipe lisant* 1880, h/pan. (16x11,2) : **FRF 8 200** – Munich, 3 déc. 1996 : *Le Hirschgarten à Munich*, h/t (51x90) : **DEM 48 000**.

SEILER Hans
Né en 1907 à Neuchâtel. Mort le 4 août 1986. XXᵉ siècle. Actif depuis 1931 en France. Suisse.
Peintre de paysages, intérieurs.
Après ses études à Berne, il fut, à partir de 1924, élève en sculpture de l'École des Beaux-Arts de Lyon. En 1927, à Paris, il fut élève de Bissière, à l'Académie Ranson. Il rencontra Gromaire en 1928. En 1929, il séjourna à Berne, en 1930 dans le Midi de la France, avec Mühlenen. Ce fut en 1931 qu'il se fixa définitivement près de Paris à Chennevières-sur-Marne. En 1932, il fonda le groupe à tendance abstraite *Der Schritt Weiter* avec Ciolina, Lindegger et Mühlenen. Il a voyagé en Hollande et en Angleterre et a fréquemment séjourné en Bretagne et dans le centre de la France.
Il a participé à de nombreuses expositions de groupe, notamment à Paris aux Salons : de l'Art français indépendant en 1929, d'Automne en 1936, 1937 et 1944, des Indépendants en 1936 et 1937, de Mai à partir de 1949, des Réalités Nouvelles en 1965 ; de même qu'à divers groupements : 1959, *École de Paris*, galerie Numaga, La Chaux-de-Fonds ; 1957, 1958, 1959, 1963, *École de Paris*, galerie Charpentier, Paris.
Il montra ses œuvres dans des expositions personnelles, dont : 1948, première exposition, galerie Jeanne Bucher, Paris ; 1951, 1953, galerie Roque, Paris ; 1952, Londres ; 1963, Oslo ; 1965, galerie Bongers, Paris ; 1978, 1980, 1981, 1988, galerie Bellint, Paris ; 1985 *Autour de Hans Seiler* à Maillot ; 1986, rétrospective, Musée Bonnat, Bayonne. Il a obtenu le prix Bührle en 1952.
Les influences diverses qu'il avait reçues, lui firent essayer de l'abstraction comme du surréalisme. Au début des années trente, il se trouva durablement dans une transposition du paysage, composée linéairement et par petits rectangles, carrés, ovales juxtaposés en puzzle, non sans rapport avec le post-cubisme dans une gamme sobre d'ocre.
Bibliogr. : Pierre Courthion : *Art Indépendant*, Albin Michel, Paris, 1958 – B. Dorival, sous la direction de... : *Peintres contemporains*, Mazenod, Paris, 1964 – Lydia Harambourg : *L'École de Paris 1945-1965*, Ides et Calendes, Neuchâtel, 1993.
Musées : Bayonne (Mus. Bonnat) – Berne (Mus. des Beaux-Arts) : *Autoportrait* 1936 – Luxembourg – Paris (Mus. Nat. d'Art Mod.) – Schaffhouse – Soleure – Stockholm – Tel-Aviv.
Ventes Publiques : Paris, 21 fév. 1955 : *Intérieur* : **FRF 43 500** – Paris, 30 nov. 1987 : *Avec les enfants*, gche (16x56) : **FRF 3 400** – Paris, 14 juin 1988 : *Paysage de Bretagne*, h/t (90x177) : **FRF 11 500** – Neuilly, 22 nov. 1988 : *L'église*, h/t (80x80) : **FRF 8 500** – Neuilly-sur-Seine, 16 mars 1989 : *Intérieur à la campagne*, h/t (69x150) : **FRF 27 000** – Neuilly, 6 juin 1989 : *Les Plomarche* 1975, h/t (116x89) : **FRF 44 000** – Paris, 4 déc. 1992 : *Canal en Hollande* 1957, gche (14x25) : **FRF 3 500** – Boulogne, 8 mai 1994 : *Fleurs mauves* 1976, gche/pap. (50x30,5) : **FRF 4 500**.

SEILER Johannes
Né le 5 août 1871 à Nuremberg (Bavière). XXᵉ siècle. Allemand.
Sculpteur de bustes, monuments, peintre de paysages.
Il fut élève de Syrius Eberle et de Buttersack.
Il sculpta des bustes de professeurs à Munich et à Erlangen ainsi que des monuments aux morts.
Musées : Nuremberg (Gal. mun.) : *Renoncement*, bronze, statuette – Nuremberg (Mus. Germanique) : *Buste de Bürgel*.

SEILER Joseph Albert
XIXᵉ siècle. Autrichien.
Peintre de genre, portraits, paysages, natures mortes.
Il exposa à Vienne de 1837 à 1848.
Ventes Publiques : Los Angeles, 28 fév. 1972 : *La Fiancée* : **USD 1 100** – New York, 15 oct. 1991 : *Matin de Noël à Saint-Nepomuk*, h/t (84x65) : **USD 9 900**.

SEILER Pascal
Né en 1965 à Steg. XXᵉ siècle. Suisse.
Peintre.

Il vit et travaille dans le Valais. Il montre ses œuvres à la galerie La Ferronnerie à Paris.
Il peint des paysages dont il perturbe la perception à l'aide de tracés ou de quadrillages.

SEILER Paul
Né le 11 juin 1873 à la Forêt-Noire. Mort le 9 juin 1934 à Francfort (Hesse). xxe siècle. Allemand.
Sculpteur de statues, monuments, décorateur.
Il vécut et travailla à Francfort-sur-le-Main. Il sculpta des statues et des monuments aux morts à Francfort.

SEILHADE Prosper Jean Emile
Mort le 19 octobre 1870 à Chateaudun. xixe siècle. Français.
Sculpteur de figures.
En son *Dictionnaire des Sculpteurs de l'Ecole française*, S. Lami indique : « Le nom de cet artiste figure sur le monument élevé à Henri Regnault dans la cour du Mûrier, à l'École des Beaux-Arts. » On possède de lui une statue de plâtre, représentant *Samson rompant ses liens*, qui a été envoyée au Musée de Castellane (Basses-Alpes), par arrêté ministériel du 21 décembre 1885.
Musées : Castellane : *Samson rompant ses liens.*

SEILHEAN Renée
Née le 18 mars 1897 à Bordeaux (Gironde). xxe siècle. Française.
Peintre.
Elle fut élève de l'École des Beaux-Arts de Bordeaux et de Roganeau.
À Paris, elle a exposé, à partir de 1923, au Salon des Artistes Français, dont elle devint ensuite sociétaire. Elle obtint une médaille d'argent en 1926.

SEILLER Dietegen
Né le 15 octobre 1693 à Schaffhouse. Mort le 1er avril 1774. xviiie siècle. Suisse.
Graveur et portraitiste.
Fils de Johann Georg Seiller.

SEILLER Johann Georg ou Sailer ou Seiler ou Seyler
Né le 27 août 1663 à Schaffhouse. Mort le 12 janvier 1740 à Schaffhouse. xviie-xviiie siècles. Suisse.
Peintre et graveur à l'eau-forte, en manière noire.
Élève de Ph. Kilian. Il a gravé des portraits et des scènes de genre. Il a signé ses planches *J.-G. Seiller fecit* ainsi que *J.-Georg Seiller fecit et ex* ; et quelquefois *Jol. Georg Seiller Scaffusianus fecit.*

SEILLIERES Frédéric
Né à Reims (Marne). xixe siècle. Français.
Peintre d'histoire et aquarelliste.
Élève de M. Carliez. Il débuta au Salon de 1875.

SEILMAKER Jacob. Voir SEYLMAKER

SEIMEN Johann Conrad. Voir SEUMEN

SEIMERSHEIM-DESGRANGES. Voir SELMERSHEIM-DESGRANGES

SEIMIYA NAOBUMI
Né en 1917 à Tokyo. xxe siècle. Japonais.
Graveur.
Sorti, en 1941, du département de peinture à l'huile de l'Université des Beaux-Arts de Tokyo, il ne reprend la gravure qu'après la guerre. En 1954, il commence à exposer avec le groupe Shunyō-kai, dont il devient membre trois ans plus tard. Il a montré ses œuvres dans plusieurs expositions particulières.

SEINIENS Balthazar Van, orthographe erronée. Voir LEMENS

SEINSHEIM August Carl de, comte
Né le 11 février 1789 à Munich. Mort le 18 décembre 1869 à Munich. xixe siècle. Allemand.
Peintre d'histoire, lithographe et graveur à l'eau-forte, amateur.
Élève de l'Académie de Munich de 1813 à 1816 et de Simon Klotz. Il avait commencé à graver dès 1809. En 1816, il partit pour l'Italie. A son retour à Munich, il peignit notamment une *Vierge et Enfant Jésus* pour l'église de Grunbach et l'*Accusation de saint Pierre* pour celle de Wohburg. On cite dix estampes de lui (sujets religieux et de genre).

SEIP Daniel
Né le 10 mai 1893 à Francfort-sur-le-Main (Hesse). xxe siècle. Allemand.
Peintre, aquafortiste.
Musées : Francfort-sur-le-Main (Hôtel de Ville) : plusieurs portraits.

SEIP Gertrude
Née le 19 octobre 1887 à Darmstadt (Hesse). xxe siècle. Allemande.
Peintre, graveur.
Elle fut élève de W. Bader, d'A. Beyer-Becker, d'A. Hartmann et de R. Hölscher.

SEIPEL Johann Christian
Né le 13 août 1821 à Brême. Mort le 24 mai 1851 à Munich. xixe siècle. Allemand.
Peintre de marines.
Fils de Ludwig Seipel et élève de Wilhelm Krause.

SEIPEL Ludwig
xixe siècle. Allemand.
Peintre de théâtres.
Fils de Johann Christian Seipel.

SEIPP
xviiie-xixe siècles. Actif à Vienne. Autrichien.
Graveur sur bois.
Élève de Blasius Höfel.

SEIPP Alice
Née à New York. xxe siècle. Américaine.
Peintre, illustratrice.
Elle a été élève de l'Art Student's League de New York, de Douglas Wolk et Jane Peterson. Elle fut membre du Pen and Brusch Club et de la Fédération américaine des arts.

SEIPP Anton
xixe siècle. Actif à Vienne vers 1840. Autrichien.
Graveur.
Il signa *A. Seipp j.*

SEIPP C.
xviiie siècle. Travaillant à Dresde vers 1790. Allemand.
Graveur au burin.

SEIPTIUS Georg Christian ou Seipsius ou Sciptius
Né en 1744 à Dresde. Mort le 26 juin 1795 à Copenhague. xviiie siècle. Danois.
Peintre sur porcelaine et miniaturiste.
Il fut peintre à la Manufacture de porcelaine de Copenhague. Il exposa à Londres de 1768 à 1780. Le Musée de Frederiksborg conserve de lui les portraits en miniature de la reine *Juliane Marie de Danemark* et du roi *Christian VII.*

SEIQUER Antonio
xixe siècle. Actif en Espagne. Espagnol.
Peintre.
Il figura aux expositions de Paris ; mention honorable en 1889 (Exposition Universelle).

SEIQUER LOPEZ Alejandro
Né en 1850 à Murcie. Mort le 19 août 1921. xixe-xxe siècles. Espagnol.
Peintre de scènes de genre, figures, animaux, paysages, dessinateur. Tendance impressionniste.
Il travailla comme dessinateur du Ministère des Travaux Publics, jusqu'en 1875. Puis il reçut les conseils de Carlos de Haes, et enfin, obtenant une bourse, il compléta sa formation à Paris. Il figura à diverses expositions collectives : 1878 Exposition Universelle de Paris ; de 1878 à 1895 Exposition Nationale des Beaux-Arts de Madrid, où il reçut plusieurs médailles de bronze. Il fut nommé président du Cercle des Beaux-Arts de Madrid, section peinture, en 1902.
Il s'est spécialisé dans le genre animalier, en privilégiant les animaux domestiques ; l'influence de la peinture de Rosa Bonheur étant évidente dans son œuvre. Ses figures sont inscrites sur un fond neutre, parfois directement sur la toile vierge. On cite de lui : *Âne – Poussins – Chats jouant – Poussins avec souricière – Vol de canards.* Il a également réalisé des tableaux de genre traités avec une touche souple, large et définie, dans une gamme de teintes toujours parfaitement harmonisée, qui n'est pas sans rappeler la puissante coloration des impressionnistes.
Bibliogr. : In : *Cien Anos de pintura en Espana y Portugal, 1830-1930*, Antiqvaria, t. X, Madrid, 1993.

SEIRLING Johannes
XVIII^e siècle. Actif au début du XVIII^e siècle. Allemand.
Portraitiste.

SEIRYŪ
XIX^e siècle. Actif dans la région d'Osaka vers 1815. Japonais.
Maître de l'estampe.

SEISAI
XIX^e siècle. Actif dans la région d'Osaka en 1829 ou en 1851. Japonais.
Maître de l'estampe.
On connaît de lui un portrait de l'acteur Ichikawa Hakuen, cité par Kuroda.

SEISAI. Voir aussi **ICHIGA**

SEISEI. Voir **KIITSU Suzuki**

SEISEI-IN. Voir **KANÔ YÔSHIN**

SEISEIDÔ. Voir **KÔRIN Ogata**

SEISENEGGER Jakob ou **Seisenecker, Seysenegger, Zeyssenecker**
Né en 1505 à Linz. Mort en 1567 à Linz. XVI^e siècle. Autrichien.
Portraitiste.
Nommé, en 1531, peintre à la Cour de Ferdinand d'Autriche, plus tard empereur ; il a fait le portrait de *Charles Quint*. Marcel Brion défend éloquemment la thèse selon laquelle ce fut dans le portrait que la spécificité germanique se manifesta le plus fortement et surtout le plus durablement, alors même que dans les autres disciplines les artistes germaniques se laissaient influencer par des courants divers, comme, par exemple dans ce XVI^e siècle qui nous occupe ici, par l'italianisme qui, il est vrai, n'épargna alors aucune région du monde civilisé. Toutefois, Marcel Brion reconnaît que dans le cas de Jakob Seisenegger, cette loi ne se vérifie pas, ce peintre pratiquant un style dont l'éclectisme était à l'image de la volonté européenne de la cour qu'il servait.
BIBLIOGR. : Marcel Brion : *La peinture allemande*, Tisné, Paris, 1959.
MUSÉES : BRUNN (Mus. prov.) : *Allégorie de la Justice* – BRUXELLES : *Maximilien d'Autriche enfant – Sa sœur Anne, enfant* – BUDAPEST : *Guillaume Steynhardt* – LA HAYE (Mauritshuis) : *Elisabeth, Max et Anna, enfants du roi Ferdinand* – VIENNE : *La reine Anne – L'archiduc Ferdinand de Tyrol – Charles Quint – Archiduchesse Éléonore* – WEIMAR : *Le comte Christophe Magnus*.
VENTES PUBLIQUES : LONDRES, 13 juil. 1928 : *Enfant en robe blanche* : **GBP 110** – LONDRES, 23 juin 1937 : *Marie d'Autriche* : **GBP 66** – LUCERNE, 27 nov. 1964 : *Portrait d'une dame de qualité* : **CHF 4 600** – MUNICH, 29 et 30 oct. 1965 : *Portrait de la reine Anna* : **DEM 63 000** – VIENNE, 22 sep. 1970 : *Portrait de jeune femme* : **ATS 110 000** – NEW YORK, 9 juin 1983 : *Portrait de deux enfants*, h/pan. (44,5x38) : **USD 33 000**.

SEISLER Andre
Mort en 1615 à Munich. XVII^e siècle. Allemand.
Peintre.
Élève de Hans von Achen.

SEISON. Voir **MAEDA SEISON**

SEISSER Martin B.
Né en 1845 à Pittsburgh. XIX^e siècle. Américain.
Portraitiste et peintre d'histoire.
Il fit ses études à Munich et fut élève de C. Otto, de Piloty et de Schwind.

SEITÉ Jean-Luc
XX^e siècle. Français.
Peintre de figures, portraits, paysages, natures mortes.
Expressionniste.
Ses compositions de personnages frôlent parfois la caricature. Il peint des figures et scènes typiques d'Afrique du Nord.

SEITEI, de son vrai nom : **Watanabe Yoshimata,** nom familier : **Ryôsuke,** nom de pinceau : **Seitei**
Né en 1851. Mort en 1918. XIX^e-XX^e siècles. Actif à Tokyo. Japonais.
Peintre.
Peintre de fleurs et d'oiseaux dans le style japonais traditionnel, il est disciple de Kikuchi Yôsai.

SEITEL Wilhelm ou **Christoph Wilhelm**. Voir **SEIDEL**

SEITER. Voir aussi **SEUTTER**

SEITER Agostino
Né le 27 août 1683 à Rome. Mort vers 1742 à Rome. XVIII^e siècle. Italien.

Peintre.
Fils de Daniel Seiter.

SEITER Daniel ou **Joseph Daniel** ou **Saiter, Seitter, Seuter, Sayter, Seyter, Soiter** ou **Syder**, dit **il Cavaliere Daniele** ou **Daniele Fiammingo**
Né en 1649 ou 1647 à Vienne. Mort le 2 novembre 1705 à Turin. XVII^e siècle. Italien.
Peintre de sujets mythologiques, compositions religieuses, paysages animés.
Il fut élève de L. C. Loth, puis de Carlo Maratti à Rome. Il travailla pour la cour de Turin. Il peignit de nombreux tableaux d'autel pour des églises de Rome et de Turin.
Il subit l'influence des Vénitiens.
MUSÉES : AVIGNON : *Repas de paysans* – BAMBERG (Mus. mun.) : *Martyre de saint Érasme* – BRUNSWICK (Mus. prov.) : *Saint Jérôme* – DRESDE : *Saint Jérôme* – DÜSSELDORF (Mus. mun.) : *Cimon et Pero* – *Vénus déplorant Adonis mort* – MARSEILLE : Quatre tableaux représentant des saints appartenant à l'ordre des Chartreux – *Tête de femme – Tête d'homme* – MUNICH (Mus. de la Résidence) : *Joseph et la femme de Putiphar* – POMMERSFELDEN : *Caritas Romana – Aurore et Céphale – Vénus et Adonis – Triomphe d'Hercule – Vénus, Cérès et Bacchus – Saint Paul, saint Pierre et saint Jacques – Apôtre – Étude de tête* – ROME (Gal. Saint-Luc) : *Caritas Romana – Loth et ses filles* – SCHLEISSHEIM : *Le bon Samaritain – Noli me tangere – Incrédulité de saint Thomas* – TURIN (Pina.) : *Le Christ mort* – VIENNE (Gal. Harrach) : *Saint Jean Baptiste.*
VENTES PUBLIQUES : PARIS, 5 déc. 1984 : *Diane et Endymion*, pl. et lav./esq. à la pierre noire reh. de gche blanche/pap. gris beige (35x24,8) : **FRF 14 000** – LONDRES, 4 avr. 1984 : *Sine Cerere ac Baccho friget Venus*, h/t (117,5x169) : **GBP 6 800** – MILAN, 16 avr. 1985 : *La mort de Pompée*, h/t (132x216) : **ITL 20 000 000** – PARIS, 17 déc. 1993 : *Saint Bruno*, h/t/pan. (27,5x19) : **FRF 10 000** – ROME, 24 nov. 1994 : *Nymphe dans un paysage boisé*, h/t (48,5x63,7) : **ITL 23 570 000** – NEW YORK, 5 oct. 1995 : *Le martyre de saint Laurent*, h/t (173,3x135,8) : **USD 7 475** – ROME, 21 nov. 1995 : *Diane et Endymion*, h/t (96,5x133,3) : **ITL 28 284 000**.

SEITER Pietro
Né le 28 juin 1687 à Rome. XVIII^e siècle. Italien.
Graveur au burin et architecte.
Fils de Daniel Seiter.

SEITGOFF Petr Sikstovitch, ou **Peter,** ou **Pjotr Sixtovitch** ou **Seïtgof** ou **Sythoff**
Né en 1852. XIX^e siècle. Russe.
Peintre de paysages, aquarelliste.
De 1875 à 1878 il fut élève de l'Académie de Saint-Pétersbourg.
MUSÉES : SAINT-PÉTERSBOURG (Mus. Russe) : *Étang à Pavlovsk.*

SEITL Franz ou **Seydel** ou **Seydl**
Né en Bohême. XVIII^e siècle. Travaillant à Mährisch-Trübau de 1730 à 1760. Autrichien.
Sculpteur.

SEITLER Ludwig
Né vers 1812 à Vienne. XIX^e siècle. Autrichien.
Peintre et lithographe.
Il fit ses études aux Académies de Vienne et de Munich.

SEITLINGER Bartholomäus ou **Bartlmä**
Né le 20 août 1632 à Gurk. Mort le 17 avril 1683. XVII^e siècle. Autrichien.
Peintre.
Fils de Johann Seitlinger. Il travailla pour des autels de la cathédrale de Gurk et de l'église de Hochfeistritz.

SEITLINGER Jacob
XVII^e siècle. Actif à Tamsweg de 1661 à 1680. Autrichien.
Sculpteur sur bois.
Il a sculpté des autels pour les églises de Tamsweg et des environs.

SEITLINGER Johann
Né en 1596. Mort le 10 décembre 1666. XVII^e siècle. Actif à Gurk. Autrichien.
Peintre.
Il a exécuté des peintures sur les autels, la chaire et les orgues de la cathédrale de Gurk.

SEITLINGER Ulrich I
XVII^e siècle. Actif à Tamsweg de 1617 à 1624. Autrichien.
Sculpteur sur bois.
Il a sculpté un jubé dans l'église de Tamsweg.

SEITLINGER Ulrich II
XVIIᵉ siècle. Actif à Tamsweg en 1661. Autrichien.
Sculpteur sur bois.
Il a sculpté le maître-autel de l'église de Saint-Léonard, près de Tamsweg.

SEITOKU, de son vrai nom : **Izutsuya Tokuemon**, nom de pinceau : **Gi-On Seitoku**
Né en 1781, originaire de Kyoto. Mort en 1829. XIXᵉ siècle. Japonais.
Maître de l'estampe.
Il est connu pour ses peintures d'*ukiyo-e* et ses estampes de figures féminines.

SEITON Filippo ou **Seyton**
XVIᵉ siècle. Français.
Faïencier.
Actif à Faenza (?), il travailla à Lyon de 1581 à 1596.

SEITS Alexander Maximilian ou **Seitz**
Né en 1811 à Munich. Mort le 15 avril 1888 à Rome. XIXᵉ siècle. Allemand.
Peintre de scènes mythologiques, compositions religieuses, scènes de genre.
Fils de Johann Baptist Seitz, élève de Peter Cornelius et de Heinrich Hess, il travailla également avec Joseph von Führich. Extrêmement précoce, il exposa dès ses dix-huit ans au musée de Munich.
Musées : Francfort-sur-le-Main : *Scène religieuse*, h. – Hanovre (Mus. Kestner) : *Enfants jouant* – Munich (Mus. mun.) : *Scène mythologique*.
Ventes Publiques : Hambourg, 4 déc. 1987 : *L'Éducation de Marie* 1852, temp./pan., fond or (41x41) : **DEM 4 000** – Vienne, 29-30 oct. 1996 : *Joseph vendu par ses frères* 1829, h/t (125x177) : **ATS 1 125 000**.

SEITZ. Voir aussi **SEIZ**

SEITZ Anton
Né le 23 janvier 1829 à Roth-am-Sand. Mort le 27 novembre 1900 à Munich. XIXᵉ siècle. Allemand.
Peintre de genre, figures, intérieurs, natures mortes.
Il fut élève de F. Wagner et de Reindel, puis de Fluggen à l'Académie de Munich.
Il a peint dans la manière de Meissonier.

Ant Seitz

Musées : Cologne : *Le Jongleur* – Leipzig : *Le Bon Ami* – Mayence : *Scène de cuisine* – Munich : *Peuple voyageant* – Nuremberg (Mus. Germanique) : *Paysanne écrivant une lettre* – Nuremberg (Mus. mun.) : *Joueur dans un cabaret* – *Le peintre Johann Adam Klein*.
Ventes Publiques : Vienne, 14 mai 1881 : *La Veuve* : **FRF 2 845** – Vienne, 1881 : *Le Marchand de volailles* : **FRF 4 410** – Paris, 1883 : *Le Cabaret* : **FRF 3 500** – Berlin, 17 mai 1895 : *Dans une cabane sur la montagne* : **FRF 1 312** – New York, 1899 : *Le roi des carabiniers* : **FRF 3 900** ; *Le joueur de cartes* : **FRF 1 325** – New York, 1899 : *Moines musiciens* : **FRF 1 300** – New York, 1899 : *Musiciens ambulants* : **FRF 2 500** – Londres, 22 juil. 1927 : *Le Landlord* : **GBP 117** – Londres, 11 juil. 1929 : *Fleurs dans un vase sculpté et nid d'oiseaux* : **GBP 89** – Paris, 18 juin 1930 : *La petite marchande italienne* : **FRF 2 800** – New York, 18 et 19 avr. 1945 : *Sans patrie* : **USD 450** – Paris, 23 mai 1945 : *La partie perdue* : **FRF 10 200** – Amsterdam, 29 et 30 sep. 1965 : *La cithariste* : **DEM 5 800** – Vienne, 16 mars 1971 : *Paysan bavarois fumant la pipe* : **ATS 22 000** – Londres, 10 nov. 1972 : *Scène de cabaret* : **GNS 550** – Cologne, 22 nov. 1973 : *Maternité* : **DEM 13 500** – Munich, 13 mars 1974 : *Le Tricheur* : **DEM 22 000** – Zurich, 20 mai 1977 : *Entretien politique* 1864, h/t (38x43,5) : **CHF 23 000** – New York, 26 janv 1979 : *Le Portraitiste*, h/pan. (32x44,5) : **USD 19 000** – Zurich, 6 juin 1984 : *Chez le photographe*, h/t (28x42) : **CHF 34 000** – New York, 21 mai 1986 : *Histoire de chasse* 1867, h/pan. (38,1x33) : **USD 12 000** – New York, 16 fév. 1993 : *L'Atelier de l'artiste* 1872, h/pan. (20,4x9,9) : **USD 1 760** – Munich, 22 juin 1993 : *Au tribunal*, h/bois (32x39) : **DEM 28 750** – Munich, 6 déc. 1994 : *Réunion familiale dans un intérieur paysan* 1882, h/t. (29x45) : **DEM 46 000**.

SEITZ Arwed
Né le 23 février 1874 à Königsberg (Kaliningrad, ancienne Prusse-Orientale). XXᵉ siècle. Allemand.
Peintre de portraits.
Il peignit les portraits des préfets de Königsberg ainsi que d'autres personnalités de son époque.

SEITZ August
Né en 1829 à Munich. Mort en 1879 à Munich. XIXᵉ siècle. Allemand.
Graveur au burin.
Fils de Johann Baptist Seitz.

SEITZ Carl
Mort le 23 avril 1652 à Munich. XVIIᵉ siècle. Allemand.
Peintre.
Élève de Hans Pachmair.

SEITZ Carl
Né le 29 mars 1824 à Munich. XIXᵉ siècle. Allemand.
Graveur au burin et paysagiste.
Fils de Johann Baptist Seitz.
Ventes Publiques : Vienne, 5 déc. 1984 : *Promenade en barque sur le lac*, h/t (29,5x49) : **ATS 28 000**.

SEITZ Carl Heinrich
Né à Eibenstock. XVIIIᵉ siècle. Travaillant à Eisenberg vers 1747. Allemand.
Peintre.
Fils de Constantin Seitz.

SEITZ Constantin
XVIIᵉ-XVIIIᵉ siècles. Actif à Schneeberg. Allemand.
Peintre.
Père de Carl Heinrich Seitz. Il travailla pour les églises de Schneeberg.

SEITZ Franz von
Né le 31 décembre 1817 à Munich. Mort le 13 avril 1883 à Munich. XIXᵉ siècle. Allemand.
Peintre et lithographe.
Fils de Johann Baptist et père de Rudolf Seitz. Élève de Schlotthauer à l'Académie de Munich. Il peignit pour les théâtres de Munich.

SEITZ G. C.
XVIIᵉ siècle. Allemand.
Graveur au burin.
Il grava des scènes bibliques et des portraits.

SEITZ Georg ou **Johann Georg**
Né le 14 mars 1810 à Nuremberg. Mort le 16 avril 1870 à Vienne. XIXᵉ siècle. Allemand.
Peintre de natures mortes, fleurs et fruits.

Seitz

Ventes Publiques : Paris, 15 déc. 1950 : *Fleurs et fruits* 1848 : **FRF 52 600** – Vienne, 12 sep. 1967 : *Nature morte aux fleurs* : **ATS 28 000** – Lucerne, 27 nov. 1971 : *Nature morte* : **CHF 7 000** – Londres, 8 nov. 1972 : *Nature morte aux fleurs et aux fruits* : **GBP 800** – Vienne, 3 déc. 1974 : *Nature morte aux fruits* : **ATS 50 000** – Londres, 29 oct. 1976 : *Nature morte aux fleurs*, h/pan. (62,5x48,2) : **GBP 1 850** – Vienne, 10 mai 1977 : *Nature morte aux fruits*, h/pan. (50,5x69) : **ATS 22 000** – Vienne, 14 oct. 1980 : *Nature morte aux fruits*, h/t (55x68) : **ATS 16 000** – Vienne, 15 sep. 1982 : *Nature morte aux fleurs* 1847, h/pan. (62x48) : **ATS 130 000** – Londres, 25 nov. 1983 : *Nature morte aux fleurs et aux fruits*, h/t (45,7x37) : **GBP 6 500** – Vienne, 16 jan. 1985 : *Nature morte aux fruits*, h/t (42x52) : **ATS 38 000** – Vienne, 10 sep. 1986 : *Nature morte aux fleurs et aux fruits*, h/t (77x62) : **ATS 160 000** – New York, 25 mai 1988 : *Nature morte avec un panier de raisin et des fruits divers posés sur une console*, h/t (73,6x100,4) : **USD 11 000** – Londres, 17 juin 1992 : *Nature morte de fleurs avec un nid sur un entablement de marbre*, h/t (77x62) : **GBP 9 900**.

SEITZ Gustav
Né en 1906 à Neckarau (près de Mannheim, Bade-Wurtemberg). Mort en 1969 à Hambourg. XXᵉ siècle. Allemand.
Sculpteur de nus, portraits.
Après une première formation reçue à Karlsruhe, il fut élève de Wilhelm Gerstel, à Berlin, de 1928 à 1932. Il reçut ensuite les conseils de Hugo Lederer à l'Académie des Beaux-Arts de Prusse. En 1947, il revint de la guerre et devint professeur à l'École des Beaux-Arts de Berlin-Charlottenburg. Il fut membre, en 1950, de l'Académie des Beaux-Arts de Berlin-Est. En 1958, il fut nommé à l'École des Beaux-Arts de Hambourg.

eut, dans une première période, un idéal rustique, proche de celui de Renoir et de Maillol, qui, dans sa production de l'après-guerre, s'accentua encore dans le robuste, voire le fruste. La *eine* qui a présidé à des œuvres comme : *Rosa au lit* ou *Le Difficile*, ne peut que confirmer, dans l'évolution des langages plastiques, l'écart entre la peinture et la sculpture. Que l'on en accepte ou non les suggestions qui en découlent, on ne peut pas ne pas remarquer l'origine et la formation souvent artisanales des sculpteurs, n'ayant ainsi pas bénéficié à l'origine d'un climat naturellement culturel.

BIBLIOGR. : Juliana Roh, in : *Diction. de la sculpt. mod.*, Hazan, Paris, 1960 – Alfred Hentzen, Ursel Grohn : *Gustav Seitz. Das plastische Werk*, Dr. Ernst Hauswedell & Co., Hambourg, 1980.

VENTES PUBLIQUES : HAMBOURG, 5 juin 1967 : *François Villon*, bronze : **DEM 3 800** – COLOGNE, 6 mai 1978 : *Le poète Bert Brecht*, bronze (H. 50) : **DEM 8 500** – HAMBOURG, 9 juin 1979 : *Mykonos* 1965-1969, bronze relief, suite de 4 (30,3x23,5 et 36,3x28,5) : **DEM 10 000** – COLOGNE, 1er déc. 1982 : *Bertold Brecht* 1959, bronze patine brun vert (H. 22) : **DEM 10 000** – HAMBOURG, 9 juin 1984 : *Lob der Torheit* 1960, bronze, (H. 61) : **DEM 8 200** – COLOGNE, 5 juin 1985 : *Tête* 1949, terre cuite (H. 22) : **DEM 5 000** – COLOGNE, 10 déc. 1986 : *Nu accroupi* 1947, bronze (H. 17) : **DEM 5 600** – HEIDELBERG, 15 oct. 1994 : *Buste féminin avec un drapé*, bronze (H. 20) : **DEM 4 400**.

SEITZ Gustav W.
Né en 1826 à Hambourg. XIXe siècle. Allemand.
Graveur sur bois.
Il fit ses études à Munich et exécuta des reproductions en couleur de peintures, pratiquant la chromolithographie.

SEITZ Johann ou Hans
XVIIe siècle. Actif à Passau de 1632 à 1681. Allemand.
Sculpteur.
Il exécuta des autels et des tombeaux pour les églises de Passau et de Seitenstetten.

VENTES PUBLIQUES : VIENNE, 24 mars 1972 : *Saint Paul*, bois de tilleul : **ATS 35 000**.

SEITZ Johann
Né à Prague. Mort après 1809. XVIIIe siècle. Autrichien.
Peintre d'animaux et de natures mortes et orfèvre.
La Galerie Nationale de Mannheim conserve de lui *Nature morte avec langouste sur un plat*.

SEITZ Johann Baptist
Né en 1786 à Munich. Mort le 15 mars 1850 à Munich. XIXe siècle. Allemand.
Graveur.
Élève de Roman Boos. Il grava un atlas de Bavière.

SEITZ Johann Daniel
Né en Saxe. XVIIIe siècle. Actif au milieu du XVIIIe siècle. Allemand.
Peintre et sculpteur.
Il exécuta un plafond et une chaire dans l'église de Mutterstadt, vers 1756.

SEITZ Johann Paul
XVIIIe siècle. Actif à Kaufbeuren au milieu du XVIIIe siècle. Allemand.
Sculpteur sur bois.
Le Musée Allemand de Berlin conserve de lui *Sainte Madeleine*, statue en bois doré.

SEITZ Joseph
Né en 1771 à Nuremberg. Mort le 9 février 1846 à Vienne. XVIIIe-XIXe siècles. Autrichien.
Peintre.

SEITZ Joseph ou Max Joseph
Né en 1820 à Munich. Mort en 1890 à Munich. XIXe siècle. Allemand.
Graveur et ciseleur.
Fils de Johann-Baptist et père d'Otto Seitz.

SEITZ Julius
Né le 27 octobre 1847 à Külsheim. Mort le 24 mai 1912 à Fribourg. XIXe-XXe siècles. Allemand.
Sculpteur.
Il sculpta des fontaines et des tombeaux à Fribourg.

SEITZ Karl
Né en mars 1851 à Stuttgart. XIXe siècle. Allemand.
Peintre.
Élève d'Alfred Schmidt.

SEITZ Kaspar
XVIIe siècle. Allemand.
Dessinateur.
Il vécut à Wittenberg, travaillant en 1637.

SEITZ Ludwig
Né le 11 juin 1844 à Rome. Mort le 11 septembre 1908 à Albano. XIXe siècle. Italien.
Dessinateur et écrivain d'art.
Élève de son père Alexander Maximilian Seits. Il subit l'influence de P. Cornelius et d'Overbeck. Il peignit surtout des fresques dans les églises de Loreto, de Rome et dans la cathédrale de Djakovo. La Galerie de Zagreb conserve de lui *Madone avec des anges*.

SEITZ Martin
Mort le 27 avril 1703 à Breslau. XVIIe siècle. Actif à Breslau. Allemand.
Sculpteur.
Il a sculpté un autel dans l'église Saint-Mathieu de Breslau et des statues dans celle des Carmes de Striegau.

SEITZ Maximilian. Voir SEITS Alexander Maximilian

SEITZ Otto
Né le 3 septembre 1846 à Munich. Mort le 13 mars 1912 à Munich. XIXe-XXe siècles. Allemand.
Peintre de genre.
Fils de Joseph Seitz et élève de Karl von Piloty.

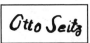

Cachet de vente

MUSÉES : MUNICH (Mus. mun.) : *Forêt de hêtres* – MUNICH (Nouvelle Pina.) : *Le tricheur* – *Tête*, étude – *Gênois* – *Voyage de Neptune* – WUPPERTAL (Mus. Nat.) : *Tête de nègre*.

SEITZ Rudolf von
Né le 15 juin 1842 à Munich. Mort le 18 juin 1910 à Munich. XIXe-XXe siècles. Allemand.
Peintre, illustrateur et décorateur.
Fils de Franz von Seitz. Élève de l'Académie de sa ville natale. En 1883, conservateur du Musée National de Bavière.

SEITZ-ZELLER Justine, née Zeller
Née le 21 juin 1856 à Thoune. XIXe siècle. Suisse.
Paysagiste et peintre de fleurs.
Élève de Theodor Herr et de Jeanne Bauck. Elle travailla à Berne.

SEIWERT Franz Wilhelm
Né le 9 mars 1894 à Cologne (Rhénanie-Westphalie). Mort le 3 juillet 1933 à Cologne. XXe siècle. Allemand.
Sculpteur, peintre, dessinateur, graveur. Groupe Gruppe Progressiven Künstler.
Après avoir étudié à l'École des Arts appliqués de Cologne, il a débuté comme architecte. Il commença à peindre à la suite de sa prise de conscience de l'apport de Van Gogh, Gauguin et Picasso. Il collabora à diverses revues d'avant-garde : *Die Aktion* de Berlin ; le *Worker's Dreadnought* de Londres ; le *Liberator* de Chicago ; *Sept Arts* de Bruxelles ; au *Bulletin D* de Max Ernst et J. T. Baargeld édité à Cologne en novembre 1919 à l'occasion d'une exposition Dada au Kunstverein à laquelle finalement il refusa de participer à la dernière minute, considérant Dada « comme une entreprise bourgeoise ». La même année, il se retrouvait avec Heinrich Hoerle, J. T. Baargeld, Max Ernst, Otto Freudlich, co-rédacteur du journal communiste *Der Ventilator*, qui fut rapidement interdit par les troupes anglaises d'occupation de la Rhénanie. Toujours cette même année, il fonda avec Heinrich Hoerle le groupe *Stupid*, en marge du mouvement officiel Dada, collaborant à la revue du même titre. En 1922, au moment où Dada établit des contacts avec les constructivistes, il participa à Düsseldorf au Congrès des artistes de progrès qui réunit Hans Richter, Raoul Hausmann, Hannah Höch, Otto Freudlich, El Lissitzki, Stanislas Kubicki et Ruggero Vasari. En 1927, il rencontra en France Herbin et Brancusi. Il fonda, en

1929, à Düsseldorf, et une nouvelle fois avec Heinrich Hoerle, le *Gruppe Progressiven Künstler*.

Défenseur des thèses marxistes, observateur attentif des rapports de l'homme à la machine – celle-ci devant demeurer soumise au premier – ses premières œuvres étaient influencées par le courant orphique du cubisme parisien représenté par Delaunay. Son art évolua vers une abstraction plus structurée, transposition d'une réalité schématisée à lecture symbolique.

■ J. B., C. D.

BIBLIOGR. : In : *Dada*, catalogue de l'exposition, Musée National d'Art Moderne, Paris, 1966 – U. Bohnen – *Franz W. Seiwert, 1894-1933*, Glasbilder n° 8, Cologne, 1978 – in : *L'Art du XX^e siècle*, Larousse, Paris, 1991.

MUSÉES : AIX-LA-CHAPELLE – BONN (Kunstmuseum) – HAMBOURG (Kunsthalle) : *Soir de fête* 1925 – WUPPERTAL.

VENTES PUBLIQUES : COLOGNE, 28 mars 1979 : *Femme debout se tenant la tête* avant 1922, argile émaillée (H. 27) : **DEM 2 500** – COLOGNE, 10 déc. 1986 : *Tête* vers 1919, dess. à l'encre de Chine aquarellé (26,3x22,2) : **DEM 2 600** – AMSTERDAM, 13 déc. 1990 : *Sans titre* 1922, aquar. et cr./pap. (29x22) : **NLG 19 550** – LOKEREN, 9 oct. 1993 : *Internationale Arbeiterhilfe* 1926, gche (56x38) : **BEF 150 000** – LONDRES, 13 oct. 1994 : *Un homme et une femme enlacés*, mosaïque de verre/cart. (26x23,8) : **GBP 12 650**.

SEIWL Josef ou Scheiwl
Né le 7 avril 1833 à Königgratz. Mort le 11 juin 1912 à Prague. XIX^e-XX^e siècles. Autrichien.
Peintre et illustrateur.
Élève d'Engerth et de l'Académie de Prague. Il peignit des tableaux d'autel pour les églises de Brandeis, d'Elbteinitz, de Reichenbach, de Schwihau et de Zales ; il exécuta des vitraux pour les cathédrales de Königgrätz et de Prague.

SEIZ. Voir aussi SEITZ

SEIZ
XVII^e siècle. Actif à Passau. Allemand.
Peintre.
Il a peint un *Saint Nicolas* pour l'église de Hofkirchen en 1686.

SEIZ
XVIII^e siècle. Travaillant en 1799. Allemand.
Silhouettiste.
Il exécuta les silhouettes de membres de la famille princière du Palatinat.

SEIZ Thomas
XVIII^e siècle. Actif dans la première moitié du XVIII^e siècle. Allemand.
Stucateur.
Il travailla pour l'abbaye de Saint-Mang de Füssen en 1719.

SEIZ V.
XVII^e-XVIII^e siècles. Actif à Passau. Allemand.
Médailleur.

SEJDINI Bukurosh
Né en 1916. XX^e siècle. Albanais.
Peintre.
La Galerie des Arts de Tirana conserve de lui : *L'aube du 17 novembre*, tableau qui décrit la libération de Tirana.

SEJDLITZ Jan
Né en 1832. Mort avant 1874. XIX^e siècle. Polonais.
Peintre de paysages.
Il fut élève de l'Académie de Varsovie.
MUSÉES : POSEN (Mus. Mielzynski) : *Vue de la Krakowskie Przedmiescie à Varsovie* – VARSOVIE (Mus. Nat.) : *Quatre vues de Varsovie*.

SEJDLITZ Jozef Narcyz Kajetan. Voir SEYDLITZ

SEJNOST Josef
Né le 30 mai 1878 à Tesenov. XX^e siècle. Tchécoslovaque.
Graveur de médailles.
Il vécut et travailla à Prague. Il fit ses études à Beschyne et à Prague sous la direction de S. Sucharda.

SEJOURNE Bernard
Né en 1945. Mort en 1994. XX^e siècle. Haïtien.
Peintre.
VENTES PUBLIQUES : NEW YORK, 21 nov. 1995 : *Nuits à Comier* 1990, acryl./rés. synth. (86,3x99) : **USD 8 625**.

SEKAL Zbynek
Né le 12 juillet 1923 à Prague. XX^e siècle. Tchécoslovaque.
Sculpteur, peintre, céramiste, écrivain.

Arrêté dès 1941, il fut déporté à Mauthausen. Après la guerre, en 1945, il fut élève de E. Filla et F. Tichy à l'École Supérieure des Arts Décoratifs de Prague en dessin et en peinture. Il ne commença la sculpture qu'en 1948, à la suite d'un séjour à Paris en 1947 à l'occasion de l'importante Exposition Internationale du Surréalisme. Il fut membre à partir de 1957 du groupe Máj. Il participe à des expositions collectives, dont : 1964, *Exposition D* ; 1964, 1965, Symposium pour la Céramique de Gmunden 1965, *Transfiguration de l'Art Tchèque*, Liège et Rotterdam 1965, *Profil V – Art Tchécoslovaque Contemporain*, Galerie Municipale de Bochum ; 1966, *Art tchécoslovaque contemporain*, Académie des Beaux-Arts de Berlin-Ouest ; 1966, *Sculpture Tchécoslovaque de 1900 à nos jours*, Folkwang Museum, Essen 1966, *Symposium international de Sculpture*, Vienne ; 1967, *Art tchécoslovaque contemporain*, Stockholm, etc.

Il montre de nombreuses expositions personnelles de ses œuvres : 1961, 1965, Prague ; 1965, Brno ; 1965, Vienne, (avec Chlupac).

Il est l'un des sculpteurs les plus importants de sa génération en Tchécoslovaquie. Dans une première période, la sculpture de Sekal, relativement figurative, se fondait sur une association de la forme humaine à la plante. Depuis 1958, il s'est détaché de l'apparence de la réalité pour des formes se suffisant à elles-mêmes, rudement taillées et ajourées comme à la hache. En même temps, il assemble des bas-reliefs, constitués de planches de rebut, de morceaux de ferrailles, de toutes sortes de déchets inspirés de la technique du collage, telle que Schwitters l'avait développée à travers ses *Merz*.

BIBLIOGR. : Raoul-Jean Moulin, in : *Nouveau Dictionnaire de la sculpture moderne*, Hazan, Paris, 1970.

SEKALSKI Jozef
Né en 1904 à Turek (Pologne). Mort en 1972. XX^e siècle Depuis 1940 actif en Écosse. Polonais.
Peintre.
Il fit ses étude à l'Université de Vilna. En 1940, il vint en Écosse avec ce qui restait d'armée polonaise. Il se maria en Écosse et demeura à St Andrews.
VENTES PUBLIQUES : SOUTH QUEENSFERRY, 23 avr. 1991 : *Nature morte avec un serviteur muet et une cafetière*, h/cart. (65x86,5) **GBP 770**.

SEKATZ ou Seckatz
XVIII^e siècle. Allemand.
Peintre.
Il fut sans doute actif à Darmstadt. Il exposa au Colisée en 1776.

SEKI-EN, de son vrai nom : Sano Toyofusa, noms de pinceau : Toriyama Seki-En, Reiryô
Né en 1712, originaire d'Edo, aujourd'hui Tokyo. Mort en 1788. XVIII^e siècle. Japonais.
Peintre, maître de l'estampe, illustrateur.
Après avoir été élève de Kanô Gyokuen, il se tourne vers la peinture d'*ukiyo-e* et fait des illustrations de romans, notamment de jolies femmes. Il fait aussi des tablettes votives pour des temples celles du temple Sensô-ji de Tokyo comptant parmi ses meilleures.

SEKIGUCHI Shungo
Né le 1er janvier 1911 à Kôbé. XX^e siècle. Actif aussi en France Japonais.
Peintre de paysages, marines, aquarelliste.
Il vit et travaille à Tokyo et Paris.
Il fut élève de l'École des Beaux-Arts de Paris avec Louis Roger de 1935 à 1940. Il a exposé, à Paris, aux Salons des Indépendants d'Automne et des Tuileries.
Il peint des paysages de la campagne française et des ports bretons.

SEKIHO, de son vrai nom : Okano Tôru, surnom : Genshin, noms de pinceau : Sekiho et Unshin
Né à Ise. XVIII^e siècle. Actif dans la seconde moitié du XVIII^e siècle. Japonais.
Peintre.
Peintre de paysages, sans doute l'un des pionniers de l'école Nanga (peinture de lettré) au Japon. Il aurait vécu à Kyoto vers 1768 et l'on sait qu'il est l'auteur de plusieurs ouvrages sur la peinture, mais ils sont tous perdus.

SEKIMACHI Kay
Née en 1926 à San Francisco (Californie). XX^e siècle. Américaine.
Sculpteur.

Elle étudia au California College of Arts and Crafts d'Oakland. Elle laissa le graphisme pour le métier à tisser en 1954, sous la direction de Trude Guermonprez. Après 1960, elle tisse des filaments de nylon, puis compose avec les éléments obtenus des formes transparentes à trois dimensions.

SEKINE Nabuo ou Nobujo
Né en 1942. XXe siècle. Japonais.
Peintre technique mixte, assemblages.
Il a exposé ses œuvres en 1996 au musée d'Art moderne de Saint-Étienne.
VENTES PUBLIQUES : COPENHAGUE, 27 nov. 1986 : *Phases du néant*, granite et acier inox. (H. 60) : DKK 15 000 – LUCERNE, 20 nov. 1993 : *Phases du néant n° 8-9* 1971, objets/t. : CHF 1 000.

SEKINE SHÔJI
Né en 1899 à Tokyo. Mort en 1919 à Tokyo. XXe siècle. Japonais.
Peintre. Style occidental.
Après une courte formation au collège des Beaux-Arts Taiheiyô-gakai Kenkyûjo, il se tourne vers la peinture occidentale qu'il apprend par lui-même.
Il participe aux salons du groupe Nika-kai où il se fait remarquer par le symbolisme de ses œuvres.

SEKINE Yoshio
Né en 1922 dans la préfecture de Wakayama. Mort en 1985. XXe siècle. Japonais.
Peintre. Hyperréaliste. Groupe Gutai.
Il a participé à de nombreuses expositions collectives, parmi lesquelles : à partir de 1948, aux expositions du groupe Han ; de 1949 à 1954, Salons *All West Japanese Art Exibition*, Osaka ; de 1951 à 1955, Salons du groupe Nika-kai ; 1954, Exposition d'art d'avant-garde, Kôbe et Osaka ; 1954, Foire d'Art Moderne organisée par le journal *Asahi*, Osaka ; 1954, *Art international de l'Ère Nouvelle*, exposition itinérante dans plusieurs grandes villes du Japon ; à partir de 1965, avec le groupe Gutai, groupe qu'il quittera ultérieurement ; 1966, première JAFA (Japan Art Festival Association), New York, Pittsburgh, Chicago et San Francisco ; 1968-1969, Exposition d'art japonais contemporain, Londres. Il reçut en 1948 le Prix Mainichi.
Son style est de tendance hyperréaliste après avoir été proche d'un géométrisme abstrait.
VENTES PUBLIQUES : NEW YORK, 13 fév. 1991 : *N° 221* 1970, h. et acryl./t. (116,9x90,5) : USD 4 950 – NEW YORK, 8 nov. 1993 : *Sans titre* 1965, h/t (130x193,5) : USD 3 450 – NEW YORK, 24 fév. 1995 : *Sans titre*, h/t (162,6x130,8) : USD 3 162 – NEW YORK, 10 oct. 1996 : *Abacus 341* 1974, h/t (162,6x129,5) : USD 1 725.

SEKINO Jun'ichirô
Né en 1914 dans la préfecture d'Aomori. XXe siècle. Japonais.
Graveur.
En 1958, il fait le tour des États-Unis puis vient en Europe faire un séjour d'études.
Dès l'âge de vingt et un ans, une de ses œuvres, une gravure sur cuivre, est acceptée au Slon Teiten (salon de l'Académie Impériale des Beaux-Arts), après quoi, il participe aux activités de l'Association Japonaise de Gravure, où il remporte plusieurs prix, ainsi qu'à celles de l'Académie Nationale de Peinture (Koguka-kai). Il est représenté à la Biennale internationale de Tokyo, dès l'année de sa création, et participera fréquemment à la Biennale de la Gravure de Ljubljana, où il recevra un prix en 1961. En 1957, il est titulaire de plusieurs récompenses à l'Exposition Afro-asiatique du Caire et, en 1960, à l'Exposition internationale de Gravure Est-Ouest.
MUSÉES : NEW YORK (Mus. d'Art Mod.).

SEKIYA Yoshimichi
Né en 1920. XXe siècle. Japonais.
Calligraphe.
Il fut élève de l'École Normale de Gifu. De 1949 à 1951, il exposa avec l'Institut de Calligraphie Artistique (Shodo-Geijutsu-in) et avec l'Académie japonaise des Beaux-Arts. Depuis 1952, il est membre de l'École de « Bokuzin-kai ».
Il a participé, en 1953, à l'*Exposition des Beaux-Arts d'Aujourd'hui* à Kobé ; à la *Modern Art Fair* à Osaka, à l'*Exposition de calligraphie japonaise* au Museum of Modern Art de New York ; en 1954, à l'Exposition du *Bokuzin-kai* à Tokyo, Kyoto et Kobé.
BIBLIOGR. : Michel Seuphor, in : *Dictionnaire de la peinture abstraite*, Hazan, Paris, 1957.

SEKKEI. Voir aussi SHISEKI

SEKKEI, de son vrai nom : Yamaguchi Sôsetsu, noms de pinceau : Sekkei, Baian, Hakuin
Né en 1644. Mort en 1732. XVIIe-XVIIIe siècles. Actif dans la région de Kyoto. Japonais.
Peintre.
Il travaille dans le style de Sesshû (1420-1506) et du peintre chinois Muqi (actif mi-XIIIe siècle). Sa carrière se déroule à Kyoto.

SEKKÔ
XIXe siècle. Actif dans la région d'Osaka dans la première moitié du XIXe siècle. Japonais.
Maître de l'estampe.

SEKOTO Gérard
Né le 9 décembre 1913 près de Middelburg (Transvaal), au poste de la mission. XXe siècle. Sud-Africain.
Peintre.
Cet intéressant artiste dut se former seul.
Il exposa d'abord à Johannesburg. Une première toile, *Les maisons jaunes*, lui fut achetée en 1940, durant le salon annuel d'art sud-africain. Les chemins de fer sud-africains lui achètent une autre œuvre, les *Ânes*, en 1947. Il vient alors à Paris. En 1949, la Ville de Paris acquiert *Les chèvres et le petit garçon*. Ses œuvres figuraient à l'exposition organisée par l'Association d'art sud-africain, reçue par la Tate Gallery de Londres, au Musée Galliera à Paris, à Amsterdam, Bruxelles, au Canada et à Washington.

SEKULA Sonja
Née en 1918 à Lucerne. Morte en 1963 à Zurich. XXe siècle. Naturalisée et active de 1934 à 1956 aux États-Unis. Suisse.
Peintre de figures, personnages. Tendance surréaliste.
Elle fit ses études artistiques en 1946 à l'Art Student's League à New York avec Kurt Roesch et Morris Kantor. Elle revint à Zurich en 1956.
Elle a figuré à des expositions collectives, parmi lesquelles : 1948, Exposition surréaliste, Paris et São Paulo ; 1949, Biennale de Brooklyn ; 1951, galerie Jeanne Bucher ; 1958, *Collages*, galerie Suzanne Bollag ; 1961, *Le Surréalisme et ses courants apparentés*, Kunstsammlung, Thun ; 1987, *Angelika, Anna et leurs autres sœurs*, Kunsthaus, Zurich.
Elle a montré ses œuvres dans des expositions personnelles, dont : 1945, Art of this Century (Peggy Guggenheim), New York ; 1948, 1949, 1951, 1952, 1954, 1957, Betty Parsons Gallery ; 1959, 1961, 1987, galerie Suzanne Bollag, Zurich.
Sa peinture de paysages ou de figures tout en tracés, certainement influencée par l'esthétique de Gorky, ressortit à un surréalisme parfois proche d'un Miro ou d'un Matta.
MUSÉES : AARAU (Aargauer Kunsthaus) : *Dark and light steps* 1961.
VENTES PUBLIQUES : ZURICH, 22 juin 1990 : *Le printemps, composition* 1961, collage (48x34,5) : CHF 6 500 ; *Composition* 1958, collage et cr. (25x31) : CHF 2 200 – LUCERNE, 24 nov. 1990 : *Totem privé* 1947, h/t (41x66) : CHF 4 400 – ZURICH, 29 avr. 1992 : *Soi* 1958, gche (51x35,5) : CHF 1 500 – LUCERNE, 15 mai 1993 : *Sans titre* 1961, gche et collage/pap. (27x40) : CHF 2 800 – ZURICH, 13 oct. 1994 : *Étude d'août* 1959, gche et collage (23,3x21,5) : CHF 1 500 – LUCERNE, 26 nov. 1994 : *N° 37* 1956, h/t (50x34) : CHF 3 400 – LUCERNE, 23 nov. 1996 : *Zig-Zag* 1962, h/pap. (25x33,5) : CHF 2 500 – LUCERNE, 7 juin 1997 : *Formation pensée* 1958, gche/pap. (70x50) : CHF 3 800.

SEKULKIC Alexander
Né le 2 février 1877 à Veliki Beckerek. XXe siècle. Yougoslave.
Peintre.
Il fit ses études à Budapest et à Munich.

SEL Jean Baptiste
XIXe siècle. Actif à la Nouvelle-Orléans de 1820 à 1830. Américain.
Portraitiste.
Le Musée National de la Nouvelle-Orléans conserve une peinture de cet artiste.

SÉLASSIÉ Mickaël, ou Mikaël. Voir BÉTHÉ-SÉLASSIÉ

SELAVY Rrose. Voir DUCHAMP Marcel

SELB August
Né le 9 février 1812 à Munich. Mort le 1er novembre 1859 à Munich. XIXe siècle. Allemand.
Dessinateur de portraits et lithographe.
Élève de son père Josef Selb, puis de l'Académie de Munich.

SELB Josef ou Joseph
Né en 1784 à Stockach. Mort le 12 avril 1832 à Munich. XIXe siècle. Allemand.

Peintre et lithographe.
Frère et élève de Karl Selb. Il alla continuer ses études à Düsseldorf, et, enfin, s'installa à Munich. En 1816, fonda un Institut lithographique et, à partir de 1820, travailla avec Maunlich aux reproductions de la Galerie de Munich. Il a beaucoup lithographié d'après Vernet.

SELB Karl
Né en 1774 à Stockach. Mort en 1819 à Stockach. XVIII^e-XIX^e siècles. Allemand.
Peintre.
Frère de Josef Selb et élève des Académies de Düsseldorf et de Munich. Il peignit des tableaux d'autel dans plusieurs églises de la vallée du Lech.

SELCK. Voir ZYL

SELCKE Johann Heinrich
Né à Dantzig. XVIII^e siècle. Allemand.
Sculpteur.
À rapprocher de SEHLKE Johann Heinrich.
Il a sculpté un autel dans l'église de Deutsch-Eylau en 1740.

SELD Berta de, baronne
Née le 24 décembre 1860 à Berlin. XX^e siècle. Allemande.
Peintre de portraits.
Elle fut élève d'O. Gussov et de K. Kempin. Elle travailla à Wiesbaden.

SELDEN Henry Bill
Né le 24 janvier 1886 à Érié (Pennsylvanie). Mort en février 1934 à New London. XX^e siècle. Américain.
Peintre, graveur.
Il fut élève de l'Art Student's League de New York, de Charles Woodbury, Birge Harrison, et de Duveneck à Cincinnati. Il fut membre du Salmagundi Club.

SELDENSLACH Jacob
Né en 1652 à Breda. Enterré à Anvers le 16 novembre 1735. XVII^e siècle. Actif à Anvers. Éc. flamande.
Peintre de fleurs.
Élève de K. P. Verbrugghen en 1680. Il épousa en 1682 Joanna Catharina Pauwels.

SELDER Bjorne
XX^e siècle. Suédois.
Sculpteur.
Il a participé, en 1976, à Borlänge, à l'exposition *L'Art dans la rue* qui réunissaient divers sculpteurs contemporains suédois. Sa sculpture est souvent monumentale.

SELDON John ou Selden
Mort le 12 janvier 1715 à Petworth. XVIII^e siècle. Britannique.
Sculpteur de portraits.

SELEN Johannes Van
XVI^e siècle. Actif dans la seconde moitié du XVI^e siècle. Hollandais.
Graveur.
Il grava une série de « grotesques » en 1590.

SELENICA David
XVIII^e siècle. Albanais.
Peintre.
Personnalité la plus illustre de cette époque qui a vu le déclin artistique du Mont Athos, il a décoré l'intérieur de l'église Saint-Nicolas de Voskopoje, au sud de l'Albanie, et qui était alors le centre culturel le plus important. Ces peintures monumentales, *a fresco* mais aussi *a secco*, mettent en scène deux mille personnages. Ces figures modelées avec soin et aux proportions justes, se sont départies des attitudes solennelles d'autrefois et expriment une certaine joie de vivre.

SELENSKY Mikhaïl Mikhaïlovitch. Voir ZELENSKY
SELENZOFF Kapiton Alexéiévitch. Voir ZELENTSOFF
SELERONI Giovanni
XIX^e siècle. Italien.
Sculpteur.
Il fut actif à Crémone et à Milan à partir de 1840, où il fut élève de L. Manfredini. Il travailla pour la cathédrale de Milan et le cimetière de Brescia. Le Musée Municipal de Crémone conserve de lui *Résignation*.

SELESNEFF Ivan Fedorovitch ou Selezneff, Selesnjoff
Né le 3 janvier 1856. XIX^e siècle. Russe.

Peintre d'histoire, architectures.
Il fut élève de l'Académie de Saint-Pétersbourg.
MUSÉES : SAINT-PÉTERSBOURG (Mus. Russe) : *À Pompéi*.

SELEUKOS
II^e siècle avant J.-C. Antiquité grecque.
Tailleur de camées.
On cite de lui un camée représentant *Philoctète en armes*.

SELEUKOS
I^er siècle. Antiquité romaine.
Peintre.
Le Musée des Thermes à Rome conserve de lui quelques fresques représentant des couples amoureux et des nymphes

SELEUKOS
D'origine inconnue. II^e-III^e siècles. Antiquité romaine.
Mosaïste.
On a trouvé à Mérida une mosaïque de cet artiste représentant *Apollon et les Muses*.

SELEY Jason
Né en 1919. XX^e siècle. Haïtien.
Sculpteur.
Après ses études à l'Art Student's League de New York avec O. Zadkine, il enseigna la sculpture au Centre d'Art de Port-au-Prince (Haïti).
Seley fut d'abord influencé par les sculptures monumentales et évidées de H. Moore. Puis, il sut voir dans les pare-chocs des voitures des formes abstraites pouvant servir de base de travail. Après quelques essais de composition, il finit, en 1961, par souder simplement les pare-chocs et dégager des abstractions sévères et complexes, sans renier le projet traditionnel d'harmonie et d'équilibre. Revenant à la figuration avec *Colleoni II* (1969-71), réplique de la célèbre statue équestre de Verrochio, il chercha surtout à démontrer la virtuosité à laquelle il était parvenu avec ces simples éléments : les pare-chocs.
VENTES PUBLIQUES : NEW YORK, 19 mai 1992 : *Tête de Hector Hyppolite*, alu. moulé (H. 18,5) : **USD 880.**

SELF Colin
Né en 1941 à Norwich. XX^e siècle. Britannique.
Peintre, sculpteur, dessinateur.
Il a étudié à la Slade School entre 1961 et 1963, puis effectua un voyage aux États-Unis et au Canada jusqu'en 1965. Il enseigne aux collèges d'art de Sheffield et de Norwich où il vit. Il expose depuis 1965.
À l'origine proche du pop art, il part d'événements simples qu'il rapproche d'objets tout aussi naturels. De ce rapprochement naît néanmoins un malaise évoquant peut-être l'ambiguïté fondamentale de chaque chose. Souvent attiré par les phénomènes de l'inconscient ou du semi-conscient, il l'est également par l'érotisme latent, présent partout, particulièrement dans l'univers de la publicité, qu'il extériorise. Recourant à des techniques mixtes, aux collages, il semble avoir une prédilection pour les crayons de couleur.
VENTES PUBLIQUES : LONDRES, 3 juil. 1980 : *Jeune fille couchée sur un canapé* 1964, cr. de coul. et mine de pb (32,5x52,5) : **GBP 550** – LONDRES, 3 juil. 1987 : *Sans titre* 1965, collage, cr. coul., mine de pb et encre/pap. (54,2x38,7) : **GBP 850** – LONDRES, 26 oct. 1994 : *Piscine* 1966, cr., encre et cr. de coul. (24,2x29,2) : **GBP 1 265.**

SELIACHOUK Nicolaï
Né en 1947 à Brest (Biélorussie). XX^e siècle. Russe.
Peintre de compositions animées. Figuration onirique.
Il vit à Minsk. Il travaille dans une technique figurative très précise. Dans ses compositions oniriques coexistent éléments de la réalité quotidienne et interventions fabuleuses.
VENTES PUBLIQUES : PARIS, 14 mai 1990 : *La neige inattendue* 1989, h/t (100x80) : **FRF 10 000.**

SELIG Friedrich Wilhelm
Mort en 1810. XIX^e siècle. Actif à Kassel. Allemand.
Dessinateur et ingénieur.

SELIGER. Voir aussi SEELIGER

SELIGER Gall
XVI^e siècle. Actif au milieu du XVI^e siècle. Autrichien.
Sculpteur sur pierre et sur bois.
Il travailla à Graz. Il a sculpté la chaire de l'église de Villach en 1555.

SELIGER Hans Karl
Né le 9 octobre 1870 à Lottin. XX^e siècle. Allemand.

Peintre, graveur.
Il vécut et travailla à Berlin. Il exécuta des fresques dans des églises de Magdebourg, de Rügenwalde et de Greifenhaegen.

SELIGER Max
Né le 12 mai 1865 à Bublitz. Mort le 10 mai 1920 à Leipzig (Saxe). XIXᵉ-XXᵉ siècles. Allemand.
Peintre, décorateur.
Il fut élève de Max Koch et d'E. Doepler le Jeune. Il exécuta des mosaïques, des fresques, des vitraux, des aquarelles à Berlin, Dresde et Leipzig.

SELIGMANN
XVIIIᵉ siècle. Actif à Nuremberg de 1765 à 1779. Allemand.
Peintre sur faïence.
Il travailla pour la Manufacture de faïence de Nuremberg.

SELIGMANN Adalbert Franz
Né le 2 avril 1862 à Vienne. Mort en 1945. XIXᵉ-XXᵉ siècles. Autrichien.
Peintre, illustrateur.
Il fut élève de Griepenkerl, de Wurzinger et d'Alexander Wagner.
Il exécuta des peintures pour le château impérial de Vienne. Il fut également écrivain d'art.
Musées : Vienne (Mus. Schubert) – Vienne (Mus. Albertina).
Ventes Publiques : Londres, 27 nov. 1985 : *Les critiques d'art dans l'atelier de l'artiste* 1887, h/pan. (74,5x51) : **GBP 13 000**.

SELIGMANN Georg Sofus
Né le 22 avril 1866 à Copenhague. Mort le 20 août 1924 à Montebello (près de Helsingör). XIXᵉ-XXᵉ siècles. Danois.
Peintre.
Il fut élève de Fr. Schwartz, de P. S. Kröyer et de L. Tuxen.
Musées : Copenhague (Mus. Nat.) : *Mauvaises herbes* – Frederiksborg – Tondern.

SELIGMANN Gustaf
Né au Danemark. XIXᵉ siècle. Danois.
Peintre.
Il figura aux expositions de Paris ; il obtint une mention honorable en 1889 lors de l'Exposition Universelle.

SELIGMANN Johann Michael
Né le 10 décembre 1720 à Nuremberg. Mort le 25 décembre 1762 à Nuremberg. XVIIIᵉ siècle. Allemand.
Graveur.
Élève de Preissler. Négociant d'art et graveur, il alla à Rome et à Saint-Pétersbourg. Il grava des planches d'anatomie et de botanique.

SELIGMANN Kurt
Né le 20 juillet 1900 à Bâle. Mort le 2 janvier 1962 à Sugar Loaf (New York), par suicide. XXᵉ siècle. Actif en France puis aux États-Unis. Suisse.
Peintre, graveur, écrivain, illustrateur. Abstrait, surréaliste, tendance fantastique. Groupe Abstraction-Création.
Il s'est formé à l'École des Beaux-Arts de Genève où il fut élève de Buchner et d'Ammann. Il retourna ensuite à Bâle où il restera jusqu'en 1927 puis, de 1927 à 1930, il poursuivit sa formation dans l'atelier d'André Lhote à Paris et à l'Académie des Beaux-Arts de Florence. Il effectua un voyage en Grèce avec Le Corbusier. Il participa en 1932 au groupe *Abstraction – Création*. C'est de 1935 que date son évolution vers une figuration fantastique et le surréalisme. Séjournant à Paris, il entra en contact avec le mouvement surréaliste. En 1939, au début de la Seconde Guerre mondiale, il s'établit aux États-Unis, en même temps qu'une grande partie des écrivains et des peintres surréalistes pour se réunir à nouveau autour d'André Breton. De plus en plus préoccupé d'occultisme, il publia en 1948 *The Mirror of Magic*. Entre 1950 et 1960 il fut attaché au département d'Histoire de l'Art du Brooklyn College.
De 1918 à 1932, il a exposé ses premières œuvres à Bâle et à Berne, puis à Bruxelles, en Pologne, et à Tokyo. À partir de 1931, il figura au Salon des Surindépendant de Paris, de même qu'à la grande Exposition Internationale Surréaliste de 1938 à Paris. Jusqu'en 1944 environ, il continua à participer aux activités du groupe surréaliste en exil à New York. Entre 1940 et 1950, la galerie Nierendorf de New York l'exposa régulièrement.
En 1934, il composa un recueil de quinze eaux-fortes *Protubérances cardiaques*, préfacé par Anatole Jakovski qui, à son propos, parle de « formes-Seligmann » et d'un « pays-Seligmann ».

Ses constructions minutieuses s'apparentent à des symboles abstraits et pourtant significatifs d'on ne sait quelles réalités d'essence mathématique, créations en forme de blasons, utilisant en effet le symbolisme héraldique dans des combinaisons de figuratif et d'abstraction, tels les *Frères inégaux* de 1936. Il illustra de nombreux ouvrages dont : *Vagabondages héraldiques* (1934) et *Le Mythe d'Œdipe* (1944). Lors de l'Exposition Internationale Surréaliste de 1938 à Paris, il exposa le désormais célèbre *Ultrameuble*, qui obtint à l'époque sa part de scandale, figurant un tabouret constitué par deux paires de jambes de femme sur lesquelles on s'installait. Son idéal pictural devint de « faire du Poussin d'après rêve », paraphrasant le « faire du Poussin sur nature » de Cézanne puisant aux sources du fantastique. Les peintures de sa dernière exposition à New York en 1960 s'inspiraient de la mythologie classique représentant Polyphème, Léda, le Sphinx, le Minotaure, transposés en composés des règnes animal et végétal, tel *Involution*, 1959 ou *Le Roi* de 1960. ■ J. B.

Bibliogr. : José Pierre : *Le Surréalisme*, in : *Histoire Générale de peinture*, t. XXI, Rencontre, Lausanne, 1966 – Sarane Alexandrian, in : *Dictionnaire Universel de l'Art et des Artistes*, Hazan, Paris, 1967 – in : *Abstraction-Création 1931-1936*, catalogue de l'exposition, Mus. d'Art Mod. de la Ville de Paris, 1978 – Rainer Michael Mason, Timothy Blaum, Claude Givaudan : *Kurt Seligmann. Œuvre gravé*, Cabinet des Estampes, Musée d'Art et d'Histoire, Éditions du Tricorne, Genève, 1982 – in : *L'Art du XXᵉ siècle*, Larousse, Paris, 1991 – in : *Dictionnaire de l'art moderne et contemporain*, Hazan, Paris, 1992.
Musées : Aarau (Aargauer Kunsthaus) : *The superfluous hand* 1940 – Chicago – Genève (Cab. des Estampes) : *Wrapped Landscape* 1945 – New York (Smith College Mus.) : *Carnivora* 1944.
Ventes Publiques : New York, 27 avr. 1972 : *Narcisse* : USD 3 000 – Londres, 5 déc. 1973 : *L'alchimiste* : **GBP 8 000** – Londres, 3 déc. 1974 : *Arraché du miroir* 1943 : GNS 3 600 – Zurich, 20 mai 1977 : *Soumarin* vers 1932, h/pan. (81x65) : **CHF 40 000** – New York, 7 nov 1979 : *Étude pour Persée*, pl. (49x65,5) : **USD 1 500** – New York, 6 nov 1979 : *Effervescence*, h/t (122x152,5) : **USD 10 000** – Berne, 21 juin 1980 : *Le Fantôme* 1951, aquar./trait de cr. (50x32) : **CHF 2 600** – Zurich, 30 nov. 1981 : *Chevalier*, encre de Chine (40x33) : **CHF 2 800** – Paris, 27 oct. 1982 : *The outcast*, h/t (91,5x76,5) : **FRF 78 000** – Zurich, 9 nov. 1983 : *General Staff* 1942, craies coul. et fus. (44x58,5) : **CHF 3 600** – Londres, 8 fév. 1984 : *Alaska* 1944, h/cart. (76x66) : **GBP 2 100** – New York, 21 fév. 1985 : *Narcisse* 1944, h/t (81,3x59) : **USD 3 750** – Munich, 25 nov. 1986 : *The Pythagoreans* 1949, h/t (56,5x122) : **DEM 19 000** – New York, 29 avr. 1988 : *Mythe indien*, h/t (68,5x73,5) : **USD 20 900** – Londres, 29 nov. 1989 : *Fête nocturne* 1957, h/t (71,5x94,5) : **GBP 18 700** – Paris, 29 mars 1990 : *Prométhée* 1946, h/t (89,5x123) : **FRF 380 000** – Paris, 26 nov. 1990 : *Le génie de la Conviction* 1943, h/isor. (116x147) : **FRF 180 000** – New York, 11 nov. 1992 : *Exorciste*, h/t (120,7x148,6) : **USD 55 000** – New York, 12 mai 1993 : *Noctambulation* 1942, h/rés. synth. (111,8x83,8) : **USD 31 050** – New York, 3 nov. 1993 : *Deux Têtes* 1925, bois peint., construction (H. 52,7) : **USD 36 800** ; *Initiation* 1946, h/t (71x91,4) : **USD 96 000** ; *Actéon* 1944, h/t (88,9x76,2) : **USD 59 700** – New York, 11 mai 1994 : *Le Clown* 1931, h/pan. (91,7x72,4) : **USD 32 200** – Zurich, 2 juin 1994 : *Composition (aquarium)* 1930, h/pan. (65x54) : **CHF 43 700** – Berne, 20-21 juin 1996 : *Les Vagabondages héraldiques* 1934, eau-forte, série de 13 planches (chaque 51x38,5) : **CHF 2 500** – Zurich, 14 avr. 1997 : *Faune* 1930, h/bois (64,5x53,8) : **CHF 28 750**.

SÉLIM Ahmed Fouad
Né en 1936 au Caire. XXᵉ siècle. Égyptien.
Peintre. Abstrait.
Avocat de profession, il a également été conseiller artistique.
Il participe à des expositions collectives, notamment *Visages de l'art contemporain égyptien* au Musée Galliera de Paris en 1971. Il montre ses œuvres dans des expositions particulières au Caire, Alexandrie, Londres...
Le symbolisme de son abstraction dessinant des formes géométriques tronquées est notamment souligné par les titres de ses œuvres : *Le But, Le Néant*...

Bibliogr. : In : Catalogue de l'exposition *Visages de l'art contemporain égyptien,* Mus. Galliera, Paris, 1971.
Musées : Alexandrie (Mus. des Beaux-Arts) – Le Caire (Mus. d'Art Mod.).

SELIM Honorine. Voir PAUTHONNIER-SELIM

SELIM TURAN. Voir TURAN Selim

SELIMONOVA Anna
Né en 1967. xxᵉ siècle. Russe.
Peintre de portraits.
Elle fréquenta l'atelier de Ougarov.
Ventes Publiques : Paris, 10 juin 1991 : *Portrait de Ala,* h/t (80x60) : **FRF 7 000.**

SELINCART Henriette
Née à Nancy. xviiiᵉ siècle. Française.
Peintre d'histoire.
Elle travailla surtout à Paris.

SELING Heinrich
Né en 1842 à Gesmold (près d'Osnabruck). Mort le 3 septembre 1912 à Osnabruck. xixᵉ-xxᵉ siècles. Allemand.
Sculpteur.
Élève de l'Académie de Munich, puis d'Achtermann à Rome. Il sculpta le maître-autel, le jubé et la chapelle du Tombeau dans la cathédrale d'Osnabruck.

SELINGER David. Voir SELLINGER

SELINGER Jean Paul
Né en 1850 à Boston. Mort en 1909. xixᵉ siècle. Américain.
Peintre.
Élève de l'Institut Lowell à Boston et de Leibl à Munich. Le Musée des Beaux-Arts de Boston conserve de lui *Le vendeur d'eau.*

SELINGER Johann Baptist ou Seelinger
Né vers 1715. Mort le 14 décembre 1779 à Inzlingen. xviiiᵉ siècle. Actif à Merdingen. Allemand.
Sculpteur.
Il fit ses études à Paris, à Amsterdam et à Anvers.

SELINGER Johann Rupert. Voir SELLINGER

SELINGER Michael. Voir SELLINGER

SELINGER Schlomo
Né en 1928. xxᵉ siècle. Français.
Sculpteur de figures.
Il exprime en général la douleur dans des sculptures de pierre dure, dont la figuration s'inspire à la fois des gargouilles médiévales et des totems nègres.
Bibliogr. : Chr. Rochefort, Barnett D. Colan : *Selinger,* S.M.I. Editions, Paris, 1971.
Ventes Publiques : Paris, 30 jan. 1989 : *Nu aux cheveux longs,* bronze à patine verte (9,5x10x5) : **FRF 3 800** – Paris, 17 juin 1991 : *La Résistance* 1983, bronze (H. 29) : **FRF 25 000.**

SELIUS
ivᵉ siècle. Actif probablement au ivᵉ siècle. Antiquité romaine.
Mosaïste.
On a trouvé de lui à Timgad une mosaïque représentant *Diane au bain avec deux nymphes.*

SELIVANOV Ivan
Né en 1924 à Kiev. xxᵉ siècle. Russe.
Peintre, graveur.
Il s'est spécialisé dans l'illustration des faits grands et petits de l'histoire du communisme en Russie Soviétique. Sans doute aussi le peintre J. Selivanov, qui montra une composition, *Les insurgés de l'arsenal de Kiev.*
Bibliogr. : In : *L'Art russe des Scythes à nos jours,* catalogue de l'exposition, Grand Palais, Paris, 1967.

SELIWANOFF Ivan Alexandrovitch
Né le 18 septembre 1776. xixᵉ siècle. Russe.
Graveur au burin à la manière noire.
Élève de l'Académie de Saint-Pétersbourg. Il grava des portraits de la famille impériale.

SELKE F.
xviiiᵉ siècle. Actif à Cologne en 1792. Allemand.
Dessinateur.

SELL Christian, l'Aîné
Né le 14 août 1831 à Altona. Mort le 21 avril 1883 à Düsseldorf. xixᵉ siècle. Allemand.

Peintre de sujets militaires, batailles, illustrateur.
Il fut élève de Th. Hildebrand et de Schadow à l'Académie de Düsseldorf. Il fit un voyage d'études en Allemagne et en Belgique.

Chr. Selly.

Musées : Breslau, nom all. de Wroclaw : *Épisode du combat de Nachod,27 juin 1866.*
Ventes Publiques : Londres, 4 déc. 1909 : *Scènes de la guerre franco-allemande de 1870* 1879-1880, deux pendants : **GBP 26** – Cologne, 6 juin 1973 : *Scène de la guerre de Trente Ans* : **DEM 9 500** – Cologne, 26 mars 1976 : *L'Arrière-garde* 1863, h/t (55x81) : **DEM 2 700** – Cologne, 16 juin 1977 : *Scène de guerre* 1877, h/pan. (18x24) : **DEM 3 000** – Londres, 20 avr 1979 : *Soldats prussiens sur une route de campagne,* h/pan. (23,5x32) : **GBP 2 400** – Cologne, 20 mars 1981 : *Les Hussards en patrouille,* h/cart. (23,5x31,5) : **DEM 3 800** – Düsseldorf, 15 juin 1983 : *Le Siège de la cité* 1859, h/t (42x53) : **DEM 7 000** – Londres, 27 nov. 1985 : *Scène de la guerre franco-allemande de 1870* 1883, h/t (48x78,5) : **GBP 6 000** – Munich, 12 juin 1991 : *Scènes de la guerre franco-prussienne de 1870-1871* 1879, h/bois, quatre panneaux (chaque 11,5x16,5) : **DEM 18 700** – New York, 26 mai 1992 : *Un poste à l'avant-garde* 1860, h/t (52x74,2) : **USD 3 850** – Amsterdam, 7 nov. 1995 : *Soldats surveillant les alentours,* h/t (34,5x53,5) : **NLG 4 130** – New York, 18-19 juil. 1996 : *Retraite dans la neige* ; *Poste d'observation en montagne* 1877, h/t, une paire (chaque 31,8x42,2) : **USD 5 175.**

SELL Christian
Né en 1854 à Düsseldorf. Mort en 1925 à Gotha. xixᵉ-xxᵉ siècles. Allemand.
Peintre de sujets militaires.
Ventes Publiques : Cologne, 12 juin 1980 : *Scène de la guerre de 1870,* h/pan. (16x21) : **DEM 2 400** – New York, 1ᵉʳ mars 1984 : *Le coup de feu,* h/pan. (14x17,8) : **USD 1 200** – Cologne, 18 mars 1989 : *Scène de la guerre de 1870,* h/cart. (21x27) : **DEM 1 100.**

SELL Elico
Peintre de genre.
Cité par miss Florence Levy.
Ventes Publiques : New York, 22 mars 1907 : *L'Alchimiste* : **USD 200.**

SELLA Gabriele de
Originaire de Finale Ligure. xvᵉ siècle. Actif à la fin du xvᵉ siècle. Italien.
Peintre.
Probablement identique à Gabriele da Cella. Il a peint des fresques dans l'église de Montegrazie, datées de 1498.

SELLAER Peter Van
xviᵉ siècle. Actif à Anvers dans la seconde moitié du xviᵉ siècle. Éc. flamande.
Sculpteur.
Peut-être fils de Vincent Sellaer.

SELLAER Vincent ou Zeelare ou Zellaer, dit Geldersmann
Né à Malines. xviᵉ siècle. Actif entre 1538 et 1544 à Malines. Éc. flamande.
Peintre de compositions religieuses, compositions mythologiques, sujets allégoriques.
Il fit un séjour en Italie, étant à Brescia en 1525, puis retourna s'installer à Malines, où il est mentionné en 1544.
Sa seule œuvre signée et datée de 1538 est : *Laissez venir à moi les petits enfants,* aujourd'hui à Munich, montrant l'influence de Léonard de Vinci et sa connaissance des artistes maniéristes italiens.
Bibliogr. : In : *Diction. de la peinture flamande et hollandaise,* coll. Essentiels, Larousse, Paris, 1989.
Musées : Berne : *Léda et le cygne* – Judith tenant la tête d'Holopherne – Bonn : *Lucrèce* – Brunswick : *Vénus couchée* – *Jupiter et Antiope* – Copenhague (Stat. Mus. for Kunst) : *Sainte Famille* – Düsseldorf (Mus. de l'Acad.) : *La Guerre et la Paix* – Épinal : *Suzanne et les deux vieillards* – Graz : *Madrid – la Charité* – Munich (Mus. du château de Schleissheim) : *Laissez venir à moi les petits enfants* 1538 – Prague (Rudolfinum) : *Sainte Famille* – Rouen : *Sainte Famille* – Stockholm : *Sainte Famille* – Valenciennes : *Léda et le cygne.*
Ventes Publiques : New York, 20-21 fév. 1946 : *Léda et le cygne*

USD 400 – LONDRES, 26 nov. 1965 : *La Sainte famille avec saint Jean Baptiste enfant* : GNS 600 – LONDRES, 27 juin 1969 : *La Vierge et l'Enfant avec saint Jean Baptiste enfant* : GNS 1 000 – LONDRES, 17 juil. 1970 : *Vierge à l'Enfant* : GNS 1 000 – LONDRES, 30 oct. 1981 : *La Sainte Famille*, h/pan. (79,3x104,6) : GBP 4 500 – MILAN, 26 nov. 1985 : *Allégorie de l'Immaculée Conception*, h/pan. (112x154) : ITL 32 000 000 – LONDRES, 7 juil. 1989 : *Léda avec le cygne et ses enfants*, h/pan. (110,5x89) : GBP 55 000 – LONDRES, 3 juil. 1991 : *Judith avec la tête d'Holopherne*, h/pan. (112x89) : GBP 10 780 – NEW YORK, 17 jan. 1992 : *La Madone et l'Enfant avec sainte Elisabeth et d'autres saints*, h/pan. (94,6x108,6) : USD 31 900 – LONDRES, 17 avr. 1996 : *Vénus entourée de putti*, h/pan. (95,5x118) : GBP 12 650.

SELLAIO. Voir aussi FRANCESCO di Neri di Ubaldo
SELLAIO Jacopo del ou Sellajo
Né en 1441 ou 1442 à Florence. Mort le 12 novembre 1493 à Florence. XV[e] siècle. Italien.
Peintre d'histoire, compositions religieuses.
Fils de Arcangelo di Jacopo.
Il s'inspira des grands maîtres florentins, notamment de Botticelli et de D. Ghirlandajo.
MUSÉES : BERGAME : *Flagellation* – BERLIN : *Pietà* – *César avant son assassinat* – *Meurtre de César* – BUDAPEST : *Esther et Assuérus* – PRATO : *Visitation de Marie à Élisabeth*.
VENTES PUBLIQUES : PARIS, 19-20 avr. 1921 : *La Vierge, saint Joseph, saint Jean adorant l'Enfant Jésus* : FRF 17 000 – LONDRES, 4 déc. 1923 : *La Vierge adorant l'Enfant* : GBP 68 – PARIS, 12 et 13 juin 1933 : *La Nativité* : FRF 5 000 – NEW YORK, 18 et 19 avr. 1934 : *La Vierge et l'Enfant* : USD 575 ; *La Nativité* : USD 1 150 – LONDRES, 2 nov. 1934 : *La Vierge adorant le Sauveur* : GBP 210 – LONDRES, 19 déc. 1941 : *La Vierge, l'Enfant et saint Jean* : GBP 168 – NEW YORK, 15 jan. 1944 : *La Vierge, l'Enfant et saint Jean*, École de J. del S. : USD 900 – LONDRES, 20 jan. 1944 : *La Vierge, l'Enfant et saint Jean* : GBP 157 – NEW YORK, 31 jan. 1946 : *La Vierge et l'Enfant* : USD 550 – LONDRES, 18 nov. 1949 : *Sainte Madeleine et deux autres saints* : GBP 304 – LONDRES, 7 déc. 1960 : *La Madone et l'Enfant* : GBP 1 200 – VERSAILLES, 3 déc. 1961 : *Le Christ de Pietà pleuré par saint Jean l'Évangéliste et les trois Maries* : FRF 32 000 – MILAN, 16 mai 1962 : *L'Adorazione dei pastori e storie di Santi nello sfondo*, temp. sur bois : ITL 4 400 000 – MILAN, 9 nov. 1963 : *La Vierge et l'Enfant* : ITL 4 400 000 – LONDRES, 18 avr. 1967 : *Esther devant Assuérus* : GBP 22 000 – NEW YORK, 22 jan. 1976 : *La Vierge adorant l'Enfant*, h/pan. à fronton arrondi (99x60) : USD 35 000 – LONDRES, 12 avr. 1978 : *La Vierge adorant l'Enfant Jésus*, h/pan., haut arrondi (99x61) : GBP 14 000 – LONDRES, 23 avr. 1982 : *La Vierge et l'Enfant avec saint Jean Baptiste enfant et un ange*, h/pan., de forme ronde (diam. 85) : GBP 20 000 – MONTE-CARLO, 14 fév. 1983 : *Vierge à l'Enfant dans un paysage*, h/pan. (88x56) : FRF 410 000 – MILAN, 8 mai 1984 : *Vierge à l'Enfant* tem./pan. fond or, haut arrondi (122x85) : ITL 50 000 000 – LONDRES, 13 déc. 1985 : *La Vierge et l'Enfant avec sain Jean Baptiste enfant et Anges*, h/pan. (91x61) : GBP 75 000 – NEW YORK, 21 mai 1992 : *La Sainte Famille avec saint Jean Baptiste enfant dans un paysage*, h/pan., tondo (diam. 48) : USD 82 500 – ROME, 26 nov. 1992 : *Vierge à l'Enfant avec des anges*, temp./pan. (45x37) : ITL 55 000 000 – LONDRES, 4 juil. 1997 : *La Madone et l'Enfant avec saint Jean Baptiste enfant*, temp./P (87x56,5) : GBP 73 000.

SELLBACH E.
Né en 1822 à Crefeld. XIX[e] siècle. Allemand.
Peintre d'histoire.
Élève de l'Académie de Düsseldorf.

SELLE Samuel
Né vers 1719 à Dantzig. Mort après le 22 décembre 1769. XVIII[e] siècle. Allemand.
Peintre de portraits, de miniatures et d'armoiries.

SELLEMOND Peter
Né le 14 janvier 1884 à Felthurns. XX[e] siècle. Autrichien.
Sculpteur de figures, monuments.
Il fut élève de Meraner à Klausen et de Bachlechner à Hall. Il écut et travailla à Hall.
Il sculpta des statues du Christ en croix, des autels et des crèches.

SELLENY Joseph
Né le 2 février 1824 à Meidling. Mort le 22 mai 1875 à Inzersdorf, fou. XIX[e] siècle. Autrichien.
Peintre de paysages et lithographe.

Élève d'Ender et de Steinfield à l'Académie de Vienne. Il visita le Tyrol et l'Italie. De 1857 à 1859, il fit un grand voyage en compagnie du kronprinz, parcourant l'Autriche, l'Afrique du Nord, les îles Canaries, les îles du Cap Vert, le Brésil.
MUSÉES : GRAZ : *Forêt de pins* – VIENNE : *La ferme déserte* – *Ruisseau dans les montagnes du Tyrol* – Quatre-vingt-neuf aquarelles et dessins, études de costumes, et études pour le voyage de la frégate Novara autour du monde de 1857 à 1859.
VENTES PUBLIQUES : VIENNE, 22 mai 1982 : *Paysage boisé 1870*, aquar. (45,9x60,5) : ATS 60 000 – LONDRES, 20 juin 1985 : *Vue de Gibraltar 1860*, h/t (58,5x95,5) : GBP 1 400.

SELLES Pierre Nicolas
Né le 23 mai 1751 à Bernay. Mort le 22 juin 1831 à Bernay. XVIII[e]-XIX[e] siècles. Français.
Peintre de portraits.
Le Musée de Bayeux conserve de lui le *Portrait de Mlle Delauney dite Mlle Calvados*.
VENTES PUBLIQUES : NEW YORK, 11 mars 1977 : *Jeune femme avec ses trois enfants*, h/t (101,5x123) : USD 1 700.

SELLETH James. Voir SILLETT
SELLIER Charles François ou Charles Auguste
Né le 25 décembre 1830 à Nancy (Meurthe-et-Moselle). Mort le 26 novembre 1882 à Nancy. XIX[e] siècle. Français.
Peintre de compositions religieuses, sujets allégoriques, scènes de genre, portraits, intérieurs, paysages, compositions murales.
Il fut élève de Louis Le Borgne et de Léon Cogniet. Il obtint le premier prix de Rome en 1857. Il exposa au Salon de Paris, entre 1857 et 1882, puis il fut conservateur du Musée de Nancy et directeur de l'École de dessin de la ville.

MUSÉES : NANCY (Mus. des Beaux-Arts) : *Madeleine pénitente* – *Léandre mort* – *Le lévite d'Ephraïm* – *Vitellius visitant le champ de bataille de Bédriac* – *La tricheuse* – *Intérieur de cuisine* – *Le salon de la villa Médicis en 1862* – *Le moine quêteur* – *Mme Victor Massé* – *L'Italienne au coquillage* – *Fuite en Égypte* – *Esmeralda en prison* – Étude – NANCY (église Saint-Bernard) : la décoration de la chapelle de Saint-Denis – PARIS (Mus. d'Orsay) : *Portrait de E. Duget* – TOUL : *Tête de femme* – TROYES : *Une cigale* – *Portrait de la reine d'Italie*, porcelaine.
VENTES PUBLIQUES : PARIS, 1884 : *Les Pensionnaires de la villa Médicis* : FRF 930 ; *Une forge aux Andelys* : FRF 7 200 ; *Intérieur d'alchimiste* : FRF 4 000 ; *Vénus écoutant l'Amour* : FRF 1 650 ; *Boucherie près du Tibre* : FRF 1 450 ; *Léda* : FRF 1 650 – PARIS, 23 fév. 1901 : *L'Italienne aux coquillages* : FRF 250 ; *Faune et bacchante* : FRF 205 – VERSAILLES, 5 mars 1989 : *Odalisque au narguilé*, h/t (21x39) : FRF 26 000 – PARIS, 2 déc. 1994 : *Femme alanguie*, h/t (21x39) : FRF 42 000.

SELLIER Dominique
Née en 1952 au Grand Lucé (Sarthe). XX[e] siècle. Française.
Peintre, graveur, aquarelliste.
Elle expose à Paris.
Elle commence à peindre en 1972. Avec la spontanéité de la peinture naïve, elle décrit un univers mythique qui semble échappé de la Renaissance italienne. Sa façon de disposer les personnages, et la manière de conter l'anecdote, créent une ambiance poétique et enjouée.

SELLIER François Noël
Né en 1737 à Paris. XVIII[e] siècle. Français.
Graveur au burin.
Il exposa au Colisée en 1776 et au Salon entre 1793 et 1824.

SELLIER Louis
Né en 1757 à Paris. XVIII[e] siècle. Français.
Graveur au burin.
Fils de François Noël S. Il grava surtout des architectures et des ornements.

SELLIER Valentin Marie Alexandre
Français.

Peintre d'histoire.
Le Musée de Toulon conserve de lui : *Vulcain enchaîne Prométhée sur les cimes du Caucase.*

SELLINGER David ou Selinger
Né le 5 janvier 1766. XVIII⁰ siècle. Actif à Salzbourg. Autrichien.
Peintre.
Fils de Johann Rupert Sellinger. Élève de son père. Le Musée Municipal de Salzbourg conserve de lui *Portrait de Joh. P. Hofer.*

SELLINGER Johann Rupert ou Selinger
XVIII⁰ siècle. Actif à Salzbourg en 1775. Autrichien.
Peintre.
Père de Michael et de David Sellinger. Il a restauré l'autel de l'église de Fischach.

SELLINGER Michael ou Selinger
Né vers 1742. XVIII⁰ siècle. Actif à Salzbourg. Autrichien.
Peintre.
Fils de Johann Rupert Sellinger.

SELLITTI Carlo ou Sellito ou Sellitto ou Sollitto
Né à Naples. Mort en 1614. XVII⁰ siècle. Italien.
Peintre.
Il travailla à Naples où il peignit des tableaux d'autel et des portraits.

SELLITTO Sebastiano
Né à Naples. XVI⁰ siècle. Italien.
Peintre et doreur.
Il a peint en 1577 un tableau d'autel pour l'église de Stigliano.

SELLMAYER Franz
Né en 1807 à Munich. XIX⁰ siècle. Allemand.
Peintre sur porcelaine et sur émail.
Il travailla pour la Manufacture de porcelaine de Nymphenbourg.

SELLMAYR Ludwig
Né en 1834 à Munich. Mort le 6 décembre 1901 à Munich. XIX⁰ siècle. Allemand.
Peintre de paysages animés, paysages, natures mortes.
Musées : ALTENBURG : *Vaches au ruisseau.*
Ventes Publiques : LONDRES, 6 mai 1977 : *Troupeau dans un paysage boisé,* h/pan. (14x28) : **GBP 780** – LONDRES, 26 nov. 1980 : *Troupeau à l'abreuvoir* 1881, h/pan. (32,5x44) : **GBP 1 800** – LONDRES, 19 juin 1981 : *Troupeau à l'abreuvoir* 1881, h/t (60x100,4) : **GBP 3 000** – BRÊME, 22 oct. 1983 : *Moutons à l'étable* 1876, h/cart. (21,2x27,2) : **DEM 3 600** – BERNE, 12 mai 1990 : *Le Retour du troupeau,* h/pan. (17x27) : **CHF 6 000.**

SELLMER Karl
Né en 1855 à Landsberg. XIX⁰ siècle. Actif à Kassel. Allemand.
Peintre de genre, paysagiste et animalier.

SELLSTEDT Lars Gustaf
Né le 30 avril 1819 à Sundsvall. Mort le 4 juin 1911 à Buffalo. XIX⁰-XX⁰ siècles. Américain.
Peintre de paysages, de marines et de portraits.
Il s'établit à Buffalo en 1842. La Galerie de cette ville possède de lui *Portrait de l'artiste peint par lui-même.*

SELLU Victor
Né le 14 novembre 1943 à Bucarest. XX⁰ siècle. Actif depuis 1979 en Australie. Roumain.
Peintre. Abstrait-lyrique.
De 1972 à 1974, il a étudié à l'École d'Architecture de Bucarest puis, de 1974 à 1977, à l'Institut d'Arts Plastiques N. Grigorescu de Bucarest. Il est diplômé du City Art Institute de Sydney en 1983.
Il participe à des expositions collectives en Roumanie, en Angleterre, en Australie.
Il montre ses œuvres dans des expositions personnelles, dont : sa première en 1979, galerie Friedrich Schiller, Bucarest ; 1980, Zeichnungs Galerie, Franckfort-sur-le-Main ; 1981, Holdsworth Gallery, Sydney ; 1983, 1984, Garry Anderson Gallery, Sydney ; 1985, 1986, Galerie Olivier Nouvellet, Paris.
Victor Sellu compose une peinture abstraite révélant son désir de transposer ses sensations variées. Sans autre contrainte que de se laisser guider par cet élan intérieur, en des tracés aériens ou de légères griffures, il figure des mouvements que vient compléter un jeu de couleurs chaudes.
Bibliogr. : Ionel Jianou et autres : *Les Artistes roumains en Occident,* American Romanian Academy of Arts and Sciences, Los Angeles, 1986.

SELMA Fernando
Né en 1752 à Valence. Mort le 8 janvier 1810 à Madrid. XVIII⁰-XIX⁰ siècles. Espagnol.
Graveur.
Un des meilleurs graveurs espagnols. Élève de Carmona. Il s'inspira de la manière d'Edelinck. Parmi ses ouvrages, on cite le portrait de *Charles Quint,* d'après Titien, celui de *Magellan.* Il a fourni des gravures pour la *Conquista de Mexico,* publiée à Madrid, en 1783, ainsi que pour l'*Atlas maritime d'Espagne.* Il a reproduit avec talent d'après Raphaël : *Le Spasimo, La Madona del Pesce* et *La Vierge et l'Enfant.*

SELMERSHEIM-DESGRANGES Jeanne
Née en 1877. Morte en 1958. XX⁰ siècle. Française.
Peintre de paysages, natures mortes, fleurs, aquarelliste, dessinatrice. Néo-impressionniste.
Elle fut d'abord dessinatrice en joaillerie. Dans les premières années du siècle, elle devint la seconde épouse de Paul Signac ; il eurent une fille, Geneviève Laure Anaïs, dite Ginette.
Elle exposa pour la première fois en 1909 à Paris au Salon des Indépendants, où elle continua de figurer régulièrement. Dans les années trente, elle prit part à des expositions consacrées aux néo-impressionnistes.

J. SELMERSHEM-Desgrange

Ventes Publiques : LOS ANGELES, 20 nov. 1972 : *Saint-Raphaël* : **USD 4 000** – LONDRES, 8 déc. 1977 : *Nature morte aux fleurs,* h/t mar./pan. (26x34) : **GBP 1 350** – LONDRES, 4 avr 1979 : *Vase de fleurs et fruits,* aquar. et cr. (38x25) : **GBP 500** – NEW YORK, 11 mai 1979 : *Tulipes* 1910, h/t (65x105) : **USD 1 400** – NEW YORK, 18 oct. 1985 : *Nature morte,* h/t (73,6x92,7) : **USD 4 000** – LONDRES, 19 oct. 1988 : *Vase de fleurs* 1927, h/t (33,5x41) : **GBP 2 420** – LONDRES, 22 fév. 1989 : *Nature morte à la soupière chinoise,* h/t (95x75) : **GBP 20 900** – NEW YORK, 5 oct. 1989 : *Dans le jardin* 1909, h/t (60x72,4) : **USD 38 500** – PARIS, 25 juin 1990 : *Pivoines,* h/pan. (18,5x23,5) : **FRF 4 000** – NEW YORK, 8 oct. 1992 : *Vase de fleurs,* h/t (57,2x45,3) : **USD 5 500** – LONDRES, 13 oct. 1993 : *Cathédrale vue de la berge du fleuve,* aquar. et cr. (27,5x44) : **GBP 1 150.**

SELMI Hédi
XX⁰ siècle. Tunisien.
Sculpteur de monuments. Tendance abstraite.
Il est considéré comme le précurseur, l'initiateur de la sculpture moderne en Tunisie. Ses sculptures animent l'espace de plusieurs édifices publics tunisiens. Il a été le seul artiste de toute l'Afrique sélectionné pour l'Olympiade des Arts qui eut lieu à Séoul, juste avant les Jeux de 1988.

SELMOSER Josef
XVIII⁰-XIX⁰ siècles. Actif à Vienne de 1785 à 1812. Autrichien.
Peintre.
Il travailla pour la Manufacture de porcelaine de Vienne.
Musées : SIBIU (Mus. Bruckenthal) : *Intérieur avec paysans.*

SELMY Eugène Benjamin
Né le 7 mai 1874 à Clermont-l'Hérault (Hérault). XX⁰ siècle. Français.
Peintre de genre.
Il fut élève de Bonnat, Léon Glaize et A. Maignan. Il fut sociétaire, à Paris, du Salon des Artistes Français, à partir de 1900, et à ce titre, y exposa régulièrement. Il obtint une mention honorable en 1900, une médaille de troisième classe en 1902, le prix Marie Bashkirtseff toujours en 1902, une bourse de voyage en 1904, une médaille de deuxième classe en 1906. Chevalier de la Légion d'honneur en 1919.

E. Selmy.

Musées : BUCAREST (Mus. Simu) : *Intérieur d'église.*
Ventes Publiques : PARIS, 15 mai 1914 : *Intérieur d'église* 1905 : **FRF 200** – PARIS, 4 oct. 1950 : *Intérieurs d'églises,* deux toiles : **FRF 5 000** ; *Cour de ferme* : **FRF 1 450.**

SELMY Joseph
XVIII⁰ siècle. Actif au milieu du XVIII⁰ siècle. Français.
Sculpteur et doreur.
Il travailla pour la cathédrale de Toulon.

SELOISSE
XVIII⁰ siècle. Actif à Chantilly en 1707. Français.
Sculpteur sur bois.

SELORT Andrés
XVe siècle. Espagnol.
Sculpteur sur bois.
Il travailla en 1445 pour la cathédrale de Palma de Majorque.

SELORT Juan
XVe siècle. Actif à la fin du XVe siècle. Espagnol.
Sculpteur sur bois et ébéniste.
Il travailla en 1497 pour la cathédrale de Palma de Majorque.

SELOS. Voir **SEELOS**

SELOUS Henry Courtney. Voir **SLOUS**

SELPELIUS Johannes
Mort le 21 juin 1663. XVIIe siècle. Actif à Greding et à Ratisbonne. Allemand.
Peintre.
Il peignit des tableaux d'autel pour les églises d'Amberg, de Dissentis, de Ratisbonne et de Straubing. La Galerie de Schleissheim possède de lui *César et Cléopâtre*.

SELSKY Roman
Né le 21 mai 1903 à Sokal près de Lvov en Ukraine. XXe siècle. Russe-Ukrainien.
Peintre de paysages, natures mortes, fleurs.
Entre 1918 et 1922, il étudia à l'Académie des Beaux-Arts de Lvov où il fut élève de Novakivsky, puis, en 1922 et 1923 à l'Académie des Beaux-Arts de Cracovie où il travailla sous la direction de Julian Mehoffer et dans l'atelier du peintre polonais Joseph Pankiewicz. Il séjourna jusqu'en 1926 à Paris, rencontrant Bonnard, Matisse, Léger et Picasso. Il devint le directeur de *ARTES*, une association regroupant des artistes ukrainiens qui a publié des manifestes artistiques en Ukraine. L'influence du fauvisme dans la peinture de Roman Selsky est particulièrement nette dans le choix des couleurs, des mauves, bleu turquoise et des orange et leur traitement, et la caractère décoratif de certaines de ses compositions.
MUSÉES : BRESLAU, nom all. de Wroclaw – KIEV – LVOV – VARSOVIE.
VENTES PUBLIQUES : PARIS, 25 jan. 1993 : *Une nuit bleue*, h/t (59,5x92,2) : FRF 10 500 – PARIS, 23 avr. 1993 : *Une porte jaune*, h/t : FRF 4 800 – PARIS, 13 déc. 1993 : *Les baigneuses en train de démonter une tente*, h/pap. mar. (64,5x86,5) : FRF 16 500 – PARIS, 31 jan. 1994 : *Les soucis d'automne*, h/t (54x65) : FRF 5 500.

SELTENHORN Josef Anton
Né le 10 janvier 1713 à Pfaffenhausen. Mort le 12 septembre 1792 à Kraibourg. XVIIIe siècle. Allemand.
Peintre.
Il exécuta des fresques au plafond des églises de Pürten et de Gars. Le Musée Germanique de Nuremberg conserve des dessins de cet artiste.

SELTENHORN Martin Anton
Né le 11 novembre 1741. Mort le 4 mai 1809. XVIIIe siècle. Allemand.
Peintre.
Fils de Josef Anton Seltenhorn. Il travailla à Burghausen et à Kraibourg.

SELTER Johann
XVIIIe siècle. Actif à Mannheim de 1700 à 1716. Allemand.
Médailleur et graveur de monnaies.

SELTSAM Martin
Né en 1750 à Nuremberg. Mort le 12 octobre 1808 à Leipzig. XVIIIe siècle. Allemand.
Graveur de blasons et d'ornements.

SELTZ Jules
Né en 1851 à Héricourt (Haute-Saône). Mort en avril 1896 à Neuveville-les-Raon (Vosges). XIXe siècle. Français.
Peintre.
Sociétaire des Artistes Français, il participa aux expositions de ce groupement.

SELTZAM Melchior
Né en 1778 à Vienne. Mort le 30 décembre 1821 à Vienne. XIXe siècle. Autrichien.
Peintre et graveur d'architectures.

SELTZER Olaf Carl
Né en 1877. Mort en 1957. XXe siècle. Américain.
Peintre de scènes animées, sujets typiques, animalier.
Il s'est spécialisé dans la description des grands espaces de l'Ouest américain et de la vie des cow-boys. En ce sens sa peinture est à rapprocher de celle de Charles Marion Russel.
BIBLIOGR. : In : *Catalogue du Salon d'Automne*, Paris, 1987.
VENTES PUBLIQUES : NEW YORK, 25 oct. 1973 : *Troupeau de bisons et loups* : USD 17 000 – LOS ANGELES, 4 mars 1974 : *Cow-boys menant un troupeau* : USD 15 500 – NEW YORK, 27 oct. 1977 : *Indien pictographe 1912*, aquar. et encre/cart. (52,7x36,2) : USD 22 000 – NEW YORK, 27 oct. 1978 : *Guerriers indiens à cheval*, h/t (51x76,2) : USD 27 000 – NEW YORK, 25 oct 1979 : *Indien à cheval 1914*, aquar. (33,6x21,6) : USD 11 000 – NEW YORK, 25 oct 1979 : *Roping a steer 1908*, h/t (50,8x76,2) : USD 55 000 – NEW YORK, 23 avr. 1981 : *Stampeding Herd 1914*, h/t (40x60,3) : USD 33 000 – NEW YORK, 23 avr. 1982 : *Raiding party 1907* : USD 29 000 – NEW YORK, 2 juin 1983 : *The Scouts 1911*, gche et aquar. (35,5x57,1) : USD 24 000 – NEW YORK, 5 déc. 1985 : *Indien à cheval*, aquar. et gche/pap. (24,7x34,9) : USD 8 000 – NEW YORK, 5 déc. 1986 : *Indian on his mount*, aquar. et cr./cart. (31,5x44,5) : USD 9 000 – NEW YORK, 1er Déc. 1988 : *La piste*, gche/pap. (25,4x37,5) : USD 10 450 – NEW YORK, 28 sep. 1989 : *Le loup solitaire*, h/t (61x91,5) : USD 8 800 – NEW YORK, 1er déc. 1989 : *L'arrivée au campement*, h/t (60,9x91,4) : USD 88 000 – NEW YORK, 24 mai 1990 : *Guerriers « Crow »* 1909, gche et aquar./cart. (43,8x58,4) : USD 27 500 – NEW YORK, 17 déc. 1990 : *Valeureux indien*, aquar./pap. (19,1x17,1) : USD 8 525 – NEW YORK, 22 mai 1991 : *Eclaireur indien*, h/cart. (33x46,5) : USD 35 200 – NEW YORK, 23 mai 1991 : *La carcasse de buffle de l'homme blanc*, h/t (50,8x76,2) : USD 41 250 – NEW YORK, 25 sep. 1991 : *Le miroir du roi du désert 1904*, h/t (91,4x121,9) : USD 14 300 – NEW YORK, 26 mai 1993 : *Guerrier indien*, gche et cr./pap. (31x23,5) : USD 11 500 – NEW YORK, 1er déc. 1994 : *Indien surveillant le Missouri depuis un surplomb*, aquar./pap. (27,9x40,6) : USD 36 800 – NEW YORK, 13 mars 1996 : *Indiens sur le sentier de la guerre*, aquar., gche et cr./pap./cart. (31,8x21,6) : USD 14 950 – NEW YORK, 27 sep. 1996 : *Le Sorcier*, h/pan. (30,5x22) : USD 16 100.

SELTZER Otto
Né en 1854 à Gera. XIXe siècle. Actif à Munich. Allemand.
Paysagiste et aquafortiste.

SELVA Attilio
Né le 3 février 1888 à Trieste (Frioul-Vénétie-Julienne). XXe siècle. Italien.
Sculpteur de statues, bustes, monuments.
Il fut élève de Bistolfi. Il sculpta des monuments aux morts, des statues et des bustes. Il vécut et travailla à Rome.
MUSÉES : FLORENCE (Gal. d'Art Mod.) : *Portrait d'une jeune fille* – Nannina – Camilla – ROME (Gal. Nat.) : *Le roi Fouad Ier d'Égypte* – Claudio – TURIN (Gal. mun.) : *Suzanne*.

SELVA Francesco
XVIIe siècle. Italien.
Sculpteur.
Il exécuta des travaux en stuc dans la chapelle de la Vierge de la cathédrale de Foligno vers 1615.

SELVA G.
XIXe siècle. Italien.
Miniaturiste.
Le Musée du Théâtre de Milan conserve de lui *Portrait de Claudia Cucchi*.

SELVA Isabel de
XXe siècle. Française.
Peintre de figures, natures mortes. Tendance hyperréaliste.
Elle fut élève de l'École des Beaux-Arts de Paris. Elle expose à Paris, principalement au Salon des Artistes Français, dont elle obtint le Grand-Prix en 1987, et où elle occupe des fonctions de trésorier. Elle obtint aussi un Prix de l'Académie des Beaux-Arts. Toujours à Paris, elle figure aussi aux Salons d'Automne, Comparaisons, du Dessin et de la Peinture à l'eau. Elle montre ses œuvres dans des expositions personnelles, dont : 1988, Fondation Taylor, Paris.
La figuration d'Isabel de Selva pourrait s'apparenter à un hyperréalisme soigné dénotant une maîtrise technique certaine, si ce n'est que ses nus et natures mortes glissent vers un symbolisme suave.
VENTES PUBLIQUES : PARIS, 19 avr. 1996 : *Le Lit cage*, h/t (195x130) : FRF 40 000.

SELVA Joseph
Né le 21 août 1909 à Madrid, de parents français. XXe siècle. Français.

Peintre.

Il a passé son enfance à Paris et, très tôt, se met à dessiner. Il est fait prisonnier en 1940. À la fin de la guerre, il part en Amérique du Sud, puis revient à Paris en 1946 où il fait la connaissance de Humblot et des peintres de Forces Nouvelles.

Il a exposé en Amérique du Sud, à Buenos Aires, ainsi qu'à Paris, Luxembourg et Aix-en-Provence.

Féru de poésie, il entrevoit déjà ce que plus tard, peignant ces visions, il nommera les « peintures d'introspection ». En fait il ne commence à peindre que vers 1935, entreprend la série des *Bas-Fonds* et travaille en même temps comme décorateur de théâtre à Paris. Après la guerre, il revient d'Allemagne avec un recueil de dessins publiés par la suite sous le titre : *Captivité*.

SELVA Pino della

Né le 3 janvier 1904 à Catane (Sicile). xxᵉ siècle. Actif depuis 1931 en France. Italien.

Peintre de compositions animées, figures, portraits, paysages, peintre à la gouache, pastelliste, dessinateur, graveur.

Autodidacte, il travailla à Paris à partir de 1931 et fut conseiller artistique de l'Intermondial ex-libris Club. Il fut aussi écrivain et critique d'art.

Cet artiste a participé à plusieurs expositions collectives, régulièrement à Paris : 1932, 1933 Salon d'Automne ; 1932 à 1965 Salon des Indépendants ; 1952 à 1955 Salon des Réalités Nouvelles. En 1969, il a présenté quelques-unes de ses gravures à la Bibliothèque nationale à Paris. Il a montré ses œuvres dans des expositions personnelles régulièrement en France et à l'étranger.

Dans les années cinquante, il a réalisé des œuvres qui s'efforcent à une certaine abstraction. En dehors des ses portraits de poètes, musiciens et écrivains, il produit surtout un art à mi-chemin entre le surréalisme et le symbolisme.

Bibliogr. : E. Schaube Kock : *Pino della Selva*, Paris, 1963.

Ventes Publiques : Rome, 14 déc. 1988 : *Sur la plage*, h/t (33x73,5) : ITL 3 400 000 – Neuilly, 5 déc. 1989 : *L'Île de la Cité*, h/t (47x56) : FRF 3 500 – Paris, 14 mars 1990 : *Le Jardin* 1948, h/t (27x22) : FRF 6 200 – Rome, 31 mai 1994 : *La Lagune*, h/t (32x42) : ITL 1 532 000 – Milan, 18 oct. 1995 : *Église de campagne*, h/pan. (30x45) : ITL 1 035 000.

SELVATICO Lino

Né le 29 juillet 1872 à Padoue (Vénétie). Mort le 27 juillet 1924 à Bianca de Roncade (Trévise). xxᵉ siècle. Italien.

Peintre de figures, portraits, graveur.

Frère de Luigi Selvatico et élève de Cesare Laurenti. Il gravait à l'eau-forte.

Musées : Palerme – Trieste – Udine – Venise.

Ventes Publiques : Milan, 4 juin 1968 : *Capriccio* : ITL 600 000 – Milan, 19 juin 1979 : *Mère et Enfant* 1920, h/t (62x49) : ITL 1 500 000 – Milan, 17 juin 1981 : *Le Réveil* 1923, h/pan. (62x41) : ITL 8 000 000 – Milan, 26 mars 1996 : *Beatrice*, h/t (130x97) : ITL 28 750 000.

SELVATICO Luigi

Né le 5 septembre 1873 à Venise (Vénétie). xxᵉ siècle. Italien.

Peintre de paysages, intérieurs, lithographe.

Frère de Lino Selvatico et élève de Cesare Laurenti.

Musées : Moscou – Rome – Venise.

SELVATICO Paolo

Né vers 1547 à Florence. Mort en 1606 à Parme. xviᵉ siècle. Italien.

Médailleur.

Il travailla pour Alphonse d'Este à Modène, pour Cesare d'Este à Ferrare et pour Ranuccio Iᵉʳ Farnèse à Parme.

SELVI Antonio

Mort en 1755. xviiiᵉ siècle. Italien.

Médailleur.

Élève de Massimiliano Soldani dont il adopta le style. Il travailla à Florence et en Angleterre.

SELVINO Giovanni Battista ou Johann

Né vers 1744 à Berlin. Mort le 4 janvier 1789 à Berlin. xviiiᵉ siècle. Allemand.

Sculpteur.

Il travailla pour la cour de Berlin à partir de 1760 et assista les frères Räntz pour l'exécution de la statue du général von Winterfeld à Berlin.

SELVINO Johann Anton

xviiiᵉ-xixᵉ siècles. Actif à Berlin. Allemand.

Sculpteur.

Fils de Giovanni Battista Selvino. Il travailla à Berlin et sculpta sur marbre, sur cire et fondit des statues en bronze.

SELZ Dorothée

Née en 1946 à Paris. xxᵉ siècle. Française.

Peintre, sculpteur.

Elle a d'abord beaucoup travaillé avec Miralda, avec qui elle organisa des fêtes, sorte de cérémonials souvent en accord avec les pulsions saisonnières, ainsi la *Fête en blanc de Verderonne* à l'occasion du printemps ou la *Fête en noir* lors du deuil de la nature. Ces fêtes s'accompagnaient d'un repas où la couleur elle-même jouait un grand rôle, Dorothée Selz réalisant alors des aliments aux couleurs fabuleuses (et non toxiques !) en rapport avec l'atmosphère du moment. Elle poursuivit cette activité en fabriquant de véritables « sculptures-gâteaux », à la fois délirantes et inquiétantes. Elle a ensuite réalisé une série de tableaux à partir de monuments parisiens qu'elle surchargeait de volutes de meringue. Assortis d'un environnement sonore capté dans le lieu même, ces tableaux mettaient l'accent sur le caractère rococo de l'architecture parisienne tout en en soulignant la structure. En 1990, elle a illustré en volutes de sucre le *Livre du pâtissier* de Gouffé.

Bibliogr. : In : *Dictionnaire de l'art moderne et contemporain*, Hazan, Paris, 1992.

SELZAM Eduard

Né le 2 octobre 1859 à Worms. xixᵉ siècle. Actif à Utting. Allemand.

Peintre et graveur.

Élève de L. Löfftz. Le Musée Provincial de Darmstadt conserve de lui *La lettre*.

SELZAM J.

xviiiᵉ siècle. Travaillant vers 1750. Autrichien.

Graveur au burin.

SELZER Christian

D'origine allemande. xviiiᵉ siècle. Travaillant en 1785. Allemand.

Peintre.

Le Metropolitin Museum de New York possède un bahut, décoré de peintures par cet artiste.

SELZER Karl

Né le 8 juin 1872 à Passau (Bavière). xixᵉ-xxᵉ siècles. Allemand.

Peintre de décorations et de natures mortes.

Élève de l'Académie de Munich et de Rudolf von Seitz. Il fut célèbre à son époque comme peintre de décorations.

SELZLIN Johann ou Sälzlin. Voir STÖLZLIN

SEM, pseudonyme de Goursat

Né le 23 novembre 1863 à Périgueux (Dordogne). Mort en 1934 à Paris. xixᵉ-xxᵉ siècles. Français.

Peintre de compositions animées, scènes de genre, portraits, animaux, peintre à la gouache, aquarelliste, dessinateur, caricaturiste, illustrateur, décorateur.

Membre du comité du Salon des Humoristes de Paris, il y figura régulièrement. Deux expositions rétrospectives lui ont été consacrées : 1979-1980 Musée Carnavalet, Paris ; 1980 Musée de Périgueux. Il fut fait chevalier de la Légion d'honneur.

Il a réalisé des panneaux décoratifs, notamment pour le Théâtre des Champs-Élysées à Paris. En tant qu'illustrateur, il a produit une vingtaine d'albums : *Album Sem* (1893), *La Ronde de nuit* (1925), *Le Vrai et le faux chic* (1914), *Sem à la mer…*, faits de planches lithographiques, qu'il a publiés entre 1898 et 1930 et qui présentent la galerie des célébrités de l'époque. On lui doit aussi deux grandes suites de chevaux et cavaliers : le *Retour des Courses* et les *Acacias*. Il faut citer à part deux albums *Croquis de guerre* (1916 et 1917) qui sont d'une forme et d'une intention tout à fait différentes. Il a également illustré *Messieurs les Ronds-de-cuir*, de G. Courteline et ses propres ouvrages comme *Un Pékin sur le Front*. Il a collaboré à divers journaux et magazines, dont *Le Gaulois*, *Le Figaro*, *Le Rire*, *Le Cri de Paris*.

Inapte à la composition, il ne fut pas un dessinateur exemplaire mais il aura été l'inventeur d'un trait saisissant ; en outre il fut habile à capter moins la ressemblance d'un visage que son signe

caractéristique. Ses albums de la vie parisienne reflètent une authentique physionomie de la fameuse époque 1900.

BIBLIOGR. : Gérald Schurr, in : *Les Petits Maîtres de la peinture 1820-1920, valeur de demain,* Les Éditions de l'Amateur, t. III, Paris, 1976 – Madeleine Bonnelle, Marie José Meneret : *Sem,* Édition Pierre Fanlac, Périgueux, 1979.
VENTES PUBLIQUES : PARIS, 1er avr. 1920 : *Le Cheval,* dess. : FRF 500 – PARIS, 21 jan. 1924 : *Sem décoré par ses victimes,* encre de Chine reh. d'aquar. : FRF 320 – PARIS, 18 nov. 1936 : *Portrait de Georges Clémenceau,* aquar. gchée : FRF 205 – PARIS, 24 juin 1942 : *Le permissionnaire,* aquar. : FRF 320 – PARIS, 5 avr. 1950 : *Le train de Deauville,* dess. aquarellé : FRF 1 400 – PARIS, 28 mars 1974 : *Mariage canular de Mistinguett avec Félix Mayol à Deauville en 1913,* aquar. (32x49) : FRF 1 200 – PARIS, 16 mai 1979 : *Troupe théâtrale en déplacement dans un autobus,* gche originale de la planche « Panthéon-Champs Élysées » : FRF 7 200 – PARIS, 16 mai 1979 : *Dans l'autobus,* aquar. gchée (45x61) : FRF 7 200 – PARIS, 25 mars 1987 : *Portrait de Sacha Guitry,* mine de pb (25,5x21) : FRF 15 500 – PARIS, 7-12 déc. 1988 : *Chez Tourtel,* aquar. (24x48,5) : FRF 17 500 – PARIS, 27 mai 1993 : *Étude de chien au nœud rose,* h/cart. (31,5x23,5) : FRF 12 500.

SEMAN Pedro
Né en 1930. XXᵉ siècle. Brésilien.
Graveur.
Il fut membre fondateur du NUGRASP (Nucleo de Gravadores de São Paulo). Il a participé à la première et à la seconde Exposition internationale de gravure de São Paulo. Il est représenté dans plusieurs musées.

SEMBACH A.
XIXᵉ siècle. Allemand.
Peintre de paysages.
Il exposa dans les années qui suivirent la guerre de 1870.

SEMBAT Georgette. Voir AGUTTE Georgette

SEMBERA Josef ou Schembera
Né le 23 avril 1794 à Hohenmauth. Mort le 8 août 1866 à Leitomischl. XIXᵉ siècle. Autrichien.
Paysagiste, illustrateur et graveur au burin.
Élève de l'Académie de Prague et de K. Postl.

SEMBOLI Giovacchino di Giovanni. Voir GIOACCHINO di Giovanni, maestro

SEMEGHINI Defendi
Né en 1852 à Nuvolato. Mort en 1891 à Paris. XIXᵉ siècle. Italien.
Illustrateur.

SEMEGHINI Pio
Né en 1878 à Quistello (Ferrare). Mort en 1964 à Vérone (Vénétie). XXᵉ siècle. Italien.
Peintre de portraits, paysages, natures mortes, peintre technique mixte, dessinateur, sculpteur, graveur.
Autodidacte qui d'abord s'exerça à la sculpture, cet artiste a vécu à Modène, Florence, Venise, dont il peignit de nombreux aspects, Rome, en Suisse et à Paris. Il a également travaillé en Bretagne.
Il a montré ses œuvres dans de nombreuses expositions particulières en France et en Italie dès 1903. Il a participé de nombreuses reprises à la Biennale de Venise (1926, 1928, 1930, 1932, 1934, 1936, 1948, 1950, 1952, 1954) et à la Quadriennale de Rome (1931, 1939, 1955).
Peut-être a-t-il plus encore dessiné que peint.
MUSÉES : BOLOGNE – FLORENCE – MILAN – MOSCOU – PALERME – ROME – TURIN – VENISE – VERONE.
VENTES PUBLIQUES : MILAN, 25 nov. 1965 : *Colonne San Marco :* ITL 1 300 000 – MILAN, 4 déc. 1969 : *Jeune fille assise :* ITL 2 000 000 – MILAN, 26 mai 1970 : *Venise :* ITL 2 000 000 – MILAN, 12 déc. 1972 : *Fleurs :* ITL 1 500 000 – MILAN, 4 juin 1974 : *Nature morte :* ITL 1 500 000 – ROME, 27 jan. 1976 : *Portrait d'enfant* 1954, h/t (19x24) : ITL 1 200 000 – MILAN, 7 juin 1977 :

Composition 1957, h/pan. (40x50) : ITL 1 700 000 – ROME, 13 nov 1979 : *Torcello* 1942, isor. (60x72) : ITL 6 300 000 – ROME, 20 avr. 1982 : *Jeune fille assise au panier de fruits,* h/pan. (47x35) : ITL 13 500 000 – ROME, 5 déc. 1983 : *Jeune fille au nœud rouge (recto)* ; *Jeune fille à la blouse blanche (verso)* 1948, h/pan. (37x28) : ITL 12 000 000 – ROME, 23 avr. 1985 : *Melancolia* 1915, aquar. (50x37) : ITL 14 500 000 – MILAN, 19 juin 1986 : *Jeune femme assise,* cr. (16,5x12,5) : ITL 1 400 000 – ROME, 28 avr. 1987 : *Maternité* vers 1948, sanguine (21,5x15,5) : ITL 1 500 000 – MILAN, 8 juin 1988 : *Fleurs et fruit,* h/cart. (45,5x37) : ITL 5 500 000 – MILAN, 14 déc. 1988 : *Portrait de femme* 1947, h/pan. (34x22,5) : ITL 4 000 000 ; *Vue de la tour de Benaco sur le lac de Garde,* h./contre-plaqué (35,5x46) : ITL 22 000 000 – ROME, 21 mars 1989 : *Fillettes de Burano, recto-verso,* h./contre-plaqué (40x30) : ITL 16 000 000 – MILAN, 19 déc. 1989 : *Paysage* 1936, h/pan. (54x42) : ITL 23 000 000 – MILAN, 27 mars 1990 : *Petite Fille* 1941, h/pan. (28,5x18,5) : ITL 5 000 000 – MILAN, 12 juin 1990 : *Portrait* 1946, h/pan. (47x32) : ITL 14 500 000 – MILAN, 24 oct. 1990 : *Portrait d'une fillette avec une cruche,* h/pan. (48,5x30,5) : ITL 20 000 000 – MILAN, 14 nov. 1991 : *Les Toits rouges,* h/rés. synth. (28x36) : ITL 9 000 000 – MILAN, 19 déc. 1991 : *Jeune fille à la pomme,* h/pan. (37x28) : ITL 9 500 000 – LONDRES, 15 oct. 1992 : *Portrait de la femme* 1941, h/pan. (60x50,5) : GBP 6 050 – MILAN, 15 déc. 1992 : *Portrait féminin,* h./contre-plaqué (36x29) : ITL 9 000 000 – ROME, 3 juin 1993 : *Torri del Benaco* 1946, h/pan. (37,5x43,5) : ITL 19 000 000 – MILAN, 12 oct. 1993 : *Burano* 1941, h./contre-plaqué (52x67) : ITL 26 450 000 – ROME, 8 nov. 1994 : *Une école de couture* 1942, techn. mixte/pap. (44x33,5) : ITL 6 670 000 – MILAN, 22 juin 1995 : *Nature morte au panier de fruits* 1948, h/pan. (24x30) : ITL 9 200 000 – MILAN, 23 mai 1996 : *Place à Carpi* 1934, cr./pap. (15x16,5) : ITL 1 150 000

SEMELER Arntz
XVIᵉ siècle. Actif à Freibourg. Allemand.
Sculpteur.
Il travailla pour la ville de Freibourg et le château de Neuenbourg près de cette ville.

SEMELHAK. Voir ZEMELGAK

SEMENOFF Anna
Née en 1888. Morte en 1977. XXᵉ siècle. Active en France. Russe.
Peintre de figures, fleurs, sculpteur.
Elle fut élève d'Antoine Bourdelle entre 1910 et 1914, d'Ilya Ginsbourg à Saint-Pétersbourg. En 1937, la ville de Nantes lui passa commande pour un gisant et un buste d'Aristide Briand.
VENTES PUBLIQUES : AMSTERDAM, 5 juin 1990 : *Portrait d'une dame en noir assise près d'un vase d'arums,* h/t (116x100) : NLG 2 530.

SEMENOFF Boris
Né en 1938 à Ixelles. XXᵉ siècle. Belge.
Peintre.
Il fut élève de l'Académie Saint-Luc de Bruxelles. Il obtint le prix de la Jeune Peinture belge en 1963.
BIBLIOGR. : In : *Diction. Biogr. illustré des artistes en Belgique depuis 1830,* Arto, Bruxelles, 1987.
VENTES PUBLIQUES : BRUXELLES, 13 déc. 1990 : *Femme nue vue de dos,* encre/pap. (36,5x27,7) : BEF 27 360 ; *Tête sur piédestal* 1960, aquar. et cr./pap. (26,6x36) : BEF 36 480 ; *Composition* 1961, h/t (145x96,5) : BEF 205 200.

SEMENOV Andreï
Né en 1956. XXᵉ siècle. Russe.
Peintre de compositions à personnages, nus. Expressionniste.
Ancien élève de l'Académie des Beaux-Arts de Leningrad (Institut Répine). Il participe à des expositions collectives présentant l'art soviétique et russe contemporain : 1980, Leningrad ; 1981, Helsinki ; 1982, Tallin ; 1985, Berlin et Turku ; 1987, Tokyo ; 1988, Berlin ; 1989, Leningrad ; 1990, Bruxelles. Il a montré une exposition personnelle à Turku en 1985.
Dans une technique expressionniste, proche de la peinture d'Émile Nolde, il illustre férocement des scènes de la vie quotidienne russe.
MUSÉES : RIGA (Mus. des Beaux-Arts) – ROME (Gal. d'art soviétique Contemp.) – SAINT-PÉTERSBOURG (Mus. russe) – SAINT-PÉTERSBOURG (Mus. de l'Acad. des Beaux-Arts) – TALLIN (Gal. de peinture).
VENTES PUBLIQUES : PARIS, 14 mai 1990 : *Ce n'est pas la descente dans le métro* 1989, h/t (47,5x44) : FRF 5 000 – PARIS, 11 juin 1990 : *Promenade matinale,* h/t (55x60) : FRF 8 000.

SEMENOV Viktor
Né en 1933. xxᵉ siècle. Russe.

Peintre, peintre à la gouache, aquarelliste. Symboliste.

Il fut élève de l'Académie des Beaux-Arts (Institut Répine) de Leningrad. Il est membre de l'Association des peintres de Leningrad.

Viktor Semenov exécute des compositions abstraites aux teintes tamisées qui semblent tirer leur origine d'une figuration surréaliste. Il réalise aussi des œuvres figuratives qui relève explicitement du symbolisme : *Deux philosophes*, 1987.

Musées : Leningrad (Mus. d'Hist.) – Moscou (min. de la Culture) – Saint-Pétersbourg (Mus. Russe).

SEMENOV-MENES Semion
Né en 1895. xxᵉ siècle. Russe.

Peintre de décors de théâtre, affichiste.

Il fit ses études, entre 1915 et 1918, à l'École d'Art de Kharkov.

Il a figuré à des expositions internationales : 1925, Paris ; 1926, New York ; 1927, Monza-Milan ; 1928, Cologne.

Il a exécuté des peintures de propagande pour des trains et des bateaux et a réalisé des affiches de cinéma.

SEMENOWSKY Eisman ou Semianovski
Mort en 1911. xixᵉ-xxᵉ siècles. Russe.

Peintre de sujets typiques, scènes de genre, portraits.

Il est cité par l'Art Prices Current et d'autres annuaires de ventes publiques.

Ventes Publiques : Paris, 14 avr. 1891 : *Blondine* : FRF 1 016 – Londres, 6 déc. 1909 : *La Guirlande de roses* : GBP 16 ; *Tête de jeune fille* : GBP 6 – Londres, 2 avr. 1910 : *Une capture* : GBP 7 – Londres, 22 avr. 1911 : *La Guirlande de roses* : GBP 27 – Londres, 2 mai 1924 : *Feston de fleurs* : GBP 42 – New York, 15 jan. 1944 : *Gloires matinales* : USD 280 – Anvers, 1973 : *La Jeune Mariée* : BEF 40 000 – Londres, 27 juil. 1973 : *Portrait de femme* : GNS 950 – Londres, 21 juil. 1976 : *Le chapeau à fleurs ; Le chapeau à plumes* l'un daté de 1884, deux h/pan. (32x25) : GBP 1 500 – Londres, 23 fév. 1977 : *Jeune femme arrangeant des fleurs ; Beauté orientale*, deux panneaux (86x27) : GBP 1 500 – Londres, 4 mai 1977 : *Le chapeau de marguerites* 1887, h/pan. (36x27) : GBP 600 – Londres, 5 oct 1979 : *Bal sur le pont du bateau*, h/pan. (32,5x20) : GBP 1 300 – Reims, 28 oct. 1981 : *Jeune garçon au cerceau* 1889, h/pan. (50x32) : FRF 9 000 – New York, 29 fév. 1984 : *La belle du harem*, h/pan. (54,5x37) : USD 5 500 – Londres, 21 mars 1986 : *La dernière touche*, h/pan. (45,6x17,7) : GBP 4 200 – New York, 25 fév. 1988 : *Portrait d'une jeune femme*, h/pan. (36,2x26,7) : USD 2 860 – Londres, 4 oct. 1989 : *Beauté orientale* 1889, h/pan. (32,5x24) : GBP 3 520 – New York, 23 fév. 1989 : *Le Chapeau*, h/t (32,4x25,3) : USD 24 200 – Londres, 5 mai 1989 : *Jeune gitane* 1883, h/pan. (32x25,5) : GBP 2 200 – Londres, 21 juin 1989 : *Jeune fille tenant une corbeille de fleurs*, h/pan. (55x37,5) : GBP 3 300 – Amsterdam, 5-6 nov. 1991 : *Jeune Fille en costume oriental* 1890, h/pan. (27,5x21,5) : NLG 2 875 – New York, 28 mai 1992 : *La Patineuse* 1889, h/pan. (70,5x43,8) : USD 3 300 – Amsterdam, 2-3 nov. 1992 : *Jeune Fille parmi les fleurs avec un papillon sur la main* 1893, h/pan. (49,5x27,5) : NLG 4 370 – New York, 17 fév. 1993 : *La Terrasse du harem*, h/pan. (37,5x55,2) : USD 8 913 – Londres, 17 mars 1993 : *Portraits de femmes en chapeaux*, h/pan., une paire (chaque 35x25) : GBP 5 520 – New York, 27 mai 1993 : *Beautés orientales*, h/pan., une paire (33x24) : USD 11 500 – New York, 16 fév. 1995 : *Beauté romaine*, h/pan. (87,6x32,4) : USD 14 950 – Paris, 10 avr. 1996 : *Jeune fille aux roses* 1883, h/pan. (32x26) : FRF 10 000 – New York, 23 mai 1996 : *Chant d'amour ; Azalées*, h/pan., une paire (chaque 55,2x37,5) : USD 5 520 – New York, 18-19 juil. 1996 : *Les Petits Amoureux*, h/pan. (29,2x38,1) : USD 2 875.

SEMENS Balthazar Van, orthographe erronée. Voir LEMENS

SEMENTI Giovanni Giacomo ou Sementa ou Semenza
Né le 18 juillet 1580 à Bologne. Mort le 8 septembre 1636 à Rome. xviiᵉ siècle. Italien.

Peintre d'histoire.

Élève de Denys Calvaert et de Guido Reni. Il s'inspira du style de ce dernier maître et l'imita avec beaucoup de talent. Cela contribua peut-être à sa réussite, bien qu'il soit mort fort jeune. Il exécuta de nombreux travaux dans les églises de Bologne. On cite notamment un *Mariage de sainte Catherine* (à San Francesco), le *Martyre de sainte Cécile* (à Sant-Elena), une *Crucifixion* (à San Gregorio), un *Saint Sébastien* (à San Michel). Sementi alla à Rome et peignit des fresques à San Carlo à Catinari, et à l'Ara Cœli.

Musées : Bologne (Pina.) : *Deux figures allégoriques – Le Christ portant la croix – Martyre de sainte Eugénie* – Milan (Mus. Brera) : *Martyre de sainte Victoire* – Rome (gal. Doria Pamphily) : *La Madeleine implorant le crucifix* – Vienne : *Mariage de sainte Catherine*.

SEMENTSOV Alexandre
Né en 1941 à Sukhumi (Géorgie). xxᵉ siècle. Russe.

Peintre de paysages urbains.

Il s'est formé à l'Académie des Beaux-Arts de Tbilissi. Membre de l'Union des Artistes de l'URSS.

Sa peinture, de facture postimpressionniste, se plaît à transposer des vues de quartiers, ponts, monuments de villes de Russie, en général traitées dans des tons froids avec une touche apparente.

SEMENTZEFF Michel
Né le 16 février 1933 à Boulogne (Hauts-de-Seine). xxᵉ siècle. Français.

Peintre de figures, paysages, natures mortes, dessinateur.

Il figure à des expositions collectives à Paris et en province et à des groupements tels que les Salons parisiens d'Automne, des Artistes Français, Comparaisons, de la Société Nationale des Beaux-Arts, du Dessin et de la Peinture à l'eau. Il montre ses œuvres dans des expositions particulières, notamment à la galerie Vendôme à Paris.

Ses compositions de paysages ou de figures, clowns et mimes, peintes et travaillées au couteau, laissent entrevoir l'habileté du dessinateur. Elles nous dévoilent un monde où la musicalité du silence joue des airs mélancoliques.

Musées : Boulogne.

Ventes Publiques : Versailles, 8 juil. 1990 : *Vignes enneigées*, h/t (73x60) : FRF 12 000 – Calais, 7 juil. 1996 : *Les Carrioles*, h/t : FRF 5 500.

SEMER Errico ou Somer
D'origine flamande. xviiᵉ siècle. Travaillant à Naples de 1638 à 1641. Éc. flamande.

Peintre.

Il peignit un *Baptême du Christ* pour l'église Sainte-Marie de la Sagesse de Naples.

SEMERARO Antonio
Né en 1947 à Tarente (Pouilles). xxᵉ siècle. Actif depuis 1974 en France. Italien.

Peintre, sculpteur. Abstrait-analytique.

La formation d'Antonio Semeraro est principalement autodidacte sauf la presque année où il a fréquenté l'École des Beaux-Arts de Turin. Il a effectué des voyages d'études à Paris, Amsterdam, New York. Il a fait partie du groupe *Ja-na-pa* composé de Christian Bonnefoi, Pierre Dunoyer, Côme Mosta-Heirt, Jean-Luc Vilmouth.

Il participe à des expositions collectives, parmi lesquelles : 1976, 1977, 1978, galerie Mollet-Viéville, Paris ; 1977, galerie Ricke, Cologne ; 1978, *JA-NA-PA I*, 13, rue du Vieux Colombier, Paris ; 1978, *JA-NA-PA II*, 13, rue du Vieux Colombier, Paris ; 1981, *JA-NA-PA IV*, galerie Jean Fournier, Paris ; 1981, *Baroques*, Musée d'Art Moderne de la Ville de Paris ; 1984, *Extra Muros*, Jardin des Plantes, Lille ; 1985, *La voix abstraite*, Hôtel de Ville de Paris ; 1989, Biennale de São Paulo.

Il montre ses œuvres dans des expositions personnelles, dont : 1976, galerie Jean-Chauvelin, Paris ; 1977, galerie Ricke, Cologne ; 1977, galerie Mollet-Viéville, Paris ; 1979, galerie Dr. Ursula Schurr, Stuttgart ; 1986, Centre d'Art Contemporain, Châteauroux ; 1987, Musée des Beaux-Arts, Tourcoing ; 1987, Musée des Beaux-Arts, Tourcoing.

Commencé peu après le début des années soixante-dix, alors que la vague de l'art minimal américain déferlait en Europe, son œuvre peint considérait le tableau en tant qu'objet. Châssis, épaisseur et volume du tableau sont ainsi mis en valeur par des moyens analytiques. Ses travaux possèdent la rigueur de figures géométriques aux lignes tendues pensées en fonction de leur lieu de création, une économie des rapports essentiels à l'espace, du sol au mur, la présentation en diptyque ou triptyque d'effets chromatiques ou de formes sculpturales. Outre la toile, les matériaux utilisés sont des plaques de métal, puis vers 1978, des plaques de verre armé. L'emploi de ces dernières correspond à une transformation de sa problématique en ombre et lumière, opacité et transparence, leur position en rotation dessinant des lignes obliques à l'allure baroque. Son travail, comme le souligne Marcel-André Stalter, a de plus en plus explicitement fait réfé-

rence, au cours des années, à la pensée et à l'histoire picturale italienne dans ses développements formels : Michel-Ange, Rosso, Pontormo ; et à des repères contemporains : Newman et Giacometti entre autres. Chercher à réconcilier l'ancien et le nouveau ou à défaut établir des correspondances, participerait de la démarche de Semeraro. ■ C. D.

Bibliogr. : Marcel-André Stalter : *Antonio Semeraro 1976-1987*, texte de présentation de l'exposition, Musée des Beaux-Arts de Tourcoing, 1987.

SEMERIA Juan Bautista ou Semetria
xvie-xviie siècles. Actif à Gênes en Espagne de 1586 à 1620. Espagnol.
Sculpteur.
Il travailla pour la cathédrale de Tolède et l'abbaye de Notre-Seigneur de Guadalupe.

SEMERNEV Victor
Né en 1942 à Odessa. xxe siècle. Russe.
Peintre.
Il fut élève de l'École des Beaux-Arts d'Odessa et de Moukine à Saint-Pétersbourg.
Musées : Kiev (Mus. de la ville) – Moscou – Pvov (Mus. des Beaux-Arts).
Ventes Publiques : Paris, 23 nov. 1992 : *Les voiliers*, h/t (39,6x50,6) : FRF 4 800.

SEMERVILLE
xixe siècle. Actif à Paris en 1830. Français.
Lithographe.

SEMERY Christophe
Mort en septembre 1636 à Reims. xviie siècle. Français.
Peintre.
Il travailla à Reims à partir de 1619.

SEMETRIA Juan Bautista. Voir SEMERIA

SEMETTRE Jean. Voir la notice Smytere Jan de

SEMIAN Ervin
Né le 24 janvier 1921 à Devic. Mort le 21 décembre 1965 à Bratislava. xxe siècle. Tchécoslovaque.
Peintre, illustrateur.
Il fit ses études, de 1939 à 1943, à Bratislava, où il débuta en 1943, continuant d'y exposer régulièrement par la suite. Il figura également à une exposition à Paris, en 1946.
Il a peint de charmantes compositions illustratives, entre art naïf et l'intimisme d'un Vuillard sommaire.
Bibliogr. : In : *50 ans de peinture tchécoslovaque, 1918-1968*, catalogue de l'exposition, Musées tchécoslovaques, 1968.

SEMIGINOWSKI Jersy ou Georges ou Szymonowitz ou Eleuter ou Elauter
Né vers 1660 à Lemberg. Mort en 1711. xviie-xviiie siècles. Polonais.
Peintre et graveur.
Envoyé par Jean III Sobieski à Rome pour étudier la peinture, il reçut, en 1680, le premier prix de l'Académie Saint-Luc. Dès 1687, il travailla à Wilanow où, après la mort de Claude Callot, il entra en fonction et dirigea les travaux artistiques. Il fit de nombreux portraits, peignit les plafonds du palais de Wilanow, ainsi que des tableaux d'églises. Malgré ses études à Rome, il garde une certaine raideur qui le rattache encore à la tradition « sarmate ». Le 31 juillet 1688, le roi Jean III lui conféra la noblesse.

SEMIL Adam
xviiie siècle. Actif en Styrie au milieu du xviiie siècle. Autrichien.
Peintre.
Il a peint deux tableaux d'autel dans l'église d'Unterrohr près de Hartberg.

SEMILETOV Slava
Née le 14 octobre 1937. xxe siècle. Russe.
Peintre. Abstrait.
Son abstraction est d'ordre symboliste. On ne perçoit, dans *Femme cosmique*, que ses cheveux dessinant sur toute la surface de la toile d'élégantes arabesques.

SEMILLARD Valentin
Né à Troyes. xviie siècle. Actif de 1620 à 1651. Français.
Peintre.
Il travailla à Troyes et à Orléans.

SEMIN Alessandro. Voir SEMINO

SEMINARIO Enrique Jose
Né à Guayaquil. xixe siècle. Espagnol.

Peintre de paysages.
Il fut élève d'Albert Wallet. Il figura aux Expositions de Paris, et il obtint une médaille de bronze en 1900 lors de l'Exposition Universelle.

SEMINI. Voir aussi SEMINO

SEMINI Francisco
xviiie siècle. Espagnol.
Peintre.
Il était occupé à la Manufacture de porcelaine du Buen Retiro de Madrid en 1759.

SEMINI Michele
xviiie siècle. Actif à Rome vers 1700. Italien.
Peintre.
Élève de Carlo Maratti.

SEMINO Alessandro ou Semini ou Semin
Mort avant le 28 septembre 1607. xvie siècle. Actif à Gênes. Italien.
Peintre d'histoire.
Fils d'Andrea Semino. Il collabora avec son frère Giulio Cesare et peignit avec lui, notamment un *Martyre de sainte Catherine* à la cathédrale de Gênes et une *Madeleine aux pieds du Christ*, dans la sacristie de Santa Maria del Carmine. La tradition rapporte que n'obtenant aucun succès, vu son peu de talent, il renonça à la peinture.

SEMINO Andrea ou Semini, dit Semino il Vecchio
Né en 1525 (?) à Gênes. Mort en 1595 (?) à Gênes. xvie siècle. Italien.
Peintre d'histoire, compositions religieuses, portraits.
Fils et élève d'Antonio Semino, il poursuivit ses études à Rome. Il ne tarda pas à acquérir une grande notoriété. Son premier ouvrage connu, un *Baptême du Christ* peint en 1552, lui fut commandé malgré les compétitions d'artistes tels que Luca Cambiaso, les frères Lazzari, Pantaléone Calvi. Il produisit un grand nombre d'ouvrages, seul ou en collaboration avec son frère Ottavio dans les églises et les palais de Gênes, de Milan, de Savone. On lui doit aussi des portraits.
Musées : Turin (Pina.) : *Adoration des bergers*.

SEMINO Antonio ou Semini, Senimo
Né vers 1485 à Gênes. Mort après 1547, probablement en 1554 ou 1555. xvie siècle. Italien.
Peintre d'histoire.
Fils d'un soldat étranger établi à Gênes. Il fut d'abord élève de Ludovico Brea, le célèbre peintre niçois, qui alors travaillait à Gênes, et devint par la suite son collaborateur. Plusieurs ouvrages, notamment un *Martyre de saint André*, dans la cathédrale dédiée à ce saint, portent la signature des deux artistes. La première peinture connue d'Antonio Semino est un *Saint Michel Archange* peint à Santa Maria della Consolazione, en 1526. En 1535, on le cite à Savone, peignant une *Nativité* et un *Dieu le Père* dans la chapelle de la famille Riario, dans l'église San Domenico. Il peignit des tableaux d'autel pour d'autres églises, notamment à Chiavari. La dernière date à laquelle il est cité est 1547, mais la tradition le représente mort à un âge fort avancé dans une brillante situation de fortune. Il montra dans ses tableaux de sérieuses qualités de paysagiste.

SEMINO Francesco
Né en 1832 à Gênes. Mort le 25 septembre 1883 à Gênes. xixe siècle. Italien.
Peintre de compositions religieuses, scènes allégoriques, fresquiste.
Il fut élève de l'Académie de Gênes. Il exécuta des peintures pour des églises de Gênes.
Ventes Publiques : Milan, 12 déc. 1991 : *Allégorie de l'Italie*, h/t (57,5x51,5) : ITL 5 000 000.

SEMINO Giovanni Battista
xvie siècle. Actif à la fin du xvie siècle. Italien.
Peintre.
Fils d'Ottavio Semino, il fut élève de l'Académie de Florence.

SEMINO Giulio Cesare
xviie siècle. Actif au début du xviie siècle. Italien.
Philippe II lui fit faire des travaux à l'Escurial. Semino exécuta un *Crucifiement* pour l'église de San-Bartolomeo de Sonsoles à Tolède. Il est sans doute identique à Cesare Semino, fils d'Andrea Semino, qui, en collaboration avec son frère Alessandro, travailla à la cathédrale de Gênes et à la sacristie de Santa-Maria

del Carmine. D'après certains biographes, Cesare serait mort vers 1615 ; ne serait-ce pas plutôt la date à laquelle il quitta Gênes pour l'Espagne ? Le Musée de Gênes conserve de lui : *Gloire de saint Étienne ; Tête d'étude ; Gloire d'un saint ; Ciociaro.*

SEMINO Ottavio
Né vers 1520 à Gênes. Mort en 1604 à Milan. XVIᵉ siècle. Italien.
Peintre d'histoire, compositions religieuses, dessinateur.
Après avoir été l'élève de son père Antonio, il alla poursuivre ses études à Rome. Il collabora avec son frère Andrea, mais sa nature violente abrégea cette association : Andréa refusa de continuer à vivre et à travailler avec Ottavio. Notre artiste eut du reste à souffrir de son irascibilité. Ayant tué un de ses apprentis, il fut banni de Gênes et n'y put rentrer qu'après avoir payé une forte indemnité aux parents de sa victime.
Ottavio Semino était grand ami de Luca Cambiaso et il s'associa avec lui pour la fondation d'une école de peinture et de dessin. Mais les deux jeunes maîtres, s'ils possédaient un grand talent, manquaient de modestie. Ils s'attirèrent de sévères critiques de Perino del Vaga. La majeure partie de ses ouvrages se trouvant à Milan, il paraît probable qu'il ne dut travailler à Gênes que dans sa jeunesse. On cite parmi ses travaux exécutés dans cette ville, la décoration du Palais Doria, que Giulio Cesare Procaccino considérait comme digne de Raphaël.
Ottavio Semino forma un bon élève, Camillo Landriani.
Musées : MILAN (église Santa-Maria degli Servi) : *L'Annonciation* – MILAN (église San-Angelo) : *Vie de la Vierge* – *Vie de Saint Girolamo* – *Le Christ* – *Les Quatre Docteurs de l'Église* – *Les Quatre Évangélistes* – MILAN (église San-Marco) : *Saint Jean-Baptiste* – *Prophètes* – *Dieu le Père* – *L'Adoration des mages* – *Le Mariage et L'Assomption de la Vierge* – MILAN (oratoire de l'église de Santa-Maria) : *Saint Augustin chassant les hérétiques* – *La Vierge* – *Saint Jean et des anges* – SAVONE : *Un Saint Michel Archange* – SAVONE (église de San-Agostino) : *Madone de la Miséricorde* – PAVIE (réfectoire de la Certosa) : *La Cène.*
Ventes Publiques : NEW YORK, 11 jan. 1989 : *Cambyse apprenant l'insurrection de Gaumata*, encre et craies/pap. bleu (24,1x35,8) : USD 5 280.

SEMIONOV Alexander Semionovitch ou **Semjonoff**
Né en 1819. Mort le 15 décembre 1867. XIXᵉ siècle. Russe.
Portraitiste et aquarelliste.
Élève de l'Académie de Saint-Pétersbourg. L'Académie de cette ville conserve de lui *Portrait du recteur Reissig.*

SEMIONOV Alexandre
Né en 1922 à Torjok. Mort en 1984. XXᵉ siècle. Russe.
Peintre de paysages animés.
Il fréquenta l'École des Arts Tavrique. Il fut membre de l'Union des Peintres de Léningrad.
Musées : MOSCOU (min. de la Culture) – SAINT-PÉTERSBOURG (Mus. de la Ville).
Ventes Publiques : PARIS, 26 avr. 1991 : *Rue de Léningrad sous la pluie*, h/t (60x79,5) : FRF 6 200 – PARIS, 29 mai 1991 : *Quai de la Neva*, h/t (81x100,5) : FRF 4 500 – PARIS, 24 sep. 1991 : *Le pont Anichkov à Saint-Pétersbourg*, h/t (79x64) : FRF 4 000 – PARIS, 5 avr. 1992 : *Petrograskaya Starana, Saint-Pétersbourg* 1961, h/t (74x99) : FRF 4 600.

SEMIONOVA Olga
Née en 1953. XXᵉ siècle. Russe.
Peintre de compositions à personnages.
Membre de l'Union des peintres. Elle expose régulièrement en URSS.
Ventes Publiques : PARIS, 8 déc. 1990 : *Mélodie japonaise*, h/t (50x60) : FRF 5 500.

SEMITECOLO Donato
XIVᵉ siècle. Actif à Venise. Italien.
Peintre.
Père de Niccolo Semitecolo.

SEMITECOLO Niccolo ou **Nicoletto**
Mort après 1400. XIVᵉ siècle. Actif à Venise dans la seconde moitié du XIVᵉ siècle. Italien.
Peintre d'histoire.
On cite comme son premier ouvrage daté un *Couronnement de la Vierge*, portant l'inscription : Nicolo Semitecolo MCCCLI (Galerie royale de Venise). On voit aussi dans la même collection, quatorze petits panneaux de sa main. Un document atteste de son séjour à Venise en 1353, où il travailla avec son père, Donato.

En 1367, il peignit l'une des scènes de la *Vie de Saint Sébastien* conservées à la Bibliothèque capitulaire de Padoue où se trouvent également une *Trinité* et une *Vierge* de lui. Il se montre très habile dans le rendu des architectures et des perspectives.

SEMLER Adam
Né à Leipzig. XVIIᵉ siècle. Actif au milieu du XVIIᵉ siècle. Allemand.
Peintre.
Il travailla en Suède pour la cour et la noblesse.

SEMLER Heinrich
Né en 1822 à Cobourg. XIXᵉ siècle. Allemand.
Peintre de genre, portraits.
Il fit ses études à Munich.

SEMLER Peter. Voir **SEMMLER**

SEMMELRAHN Johannes Ludwig
Né vers 1790 à Hambourg. XIXᵉ siècle. Allemand.
Graveur de cartes géographiques.
Élève de J.-Th. Hagemann.

SEMMES Beverly
Née à Washington (district de Columbia). XXᵉ siècle. Américaine.
Artiste, sculpteur, créateur d'installations.
Elle a obtenu son diplôme de l'Université de Yale en 1987. Elle vit et travaille à New York. Elle participe à des expositions collectives, dont : 1996, *L'art au corps. Le corps exposé de Man Ray à nos jours*, musée d'Art contemporain, Marseille. Elle montre ses œuvres dans des expositions personnelles, dont : 1990, PS1 Museum, New York ; 1993, Institute of Contemporary Art, Philadelphie ; 1994, galerie Gislaine Hussenot, Paris.
Les œuvres de Beverly Semmes s'apparentent à des sculptures « vestimentaires » dont principalement la longueur et la taille semblent démesurées. *To be titled* (1993), est une robe de velours noire aux manches presque sans fin qui se terminent en un unique monticule de tissus ; *House Dress* (1991), une robe dont la forme liée à la grande largeur d'épaule ressemble effectivement à une maison rectangulaire ; *Red Dress* (1992), une robe de soirée dont la longueur extrême court sur le sol pour se transformant en une rivière rouge sang. Une lecture féministe de certaines de ses œuvres a été proposée dénonçant notamment l'inégalité du statut de la femme par rapport à celui de l'homme, le rôle « domestique » de la femme confinée dans un intérieur ou encore la violence conjugale contre les femmes. On pourrait également mettre en avant le souci architectural qui anime ces sculptures et le corps vu comme paysage.
Bibliogr. : Eleanor Heartney : *Beverly Semmes. L'Habit et son alibi*, Art Press, Paris, fév. 1994.
Musées : DOLE (FRAC de Franche-Comté) : *Paysage* 1993.

SEMMLER August
Né le 10 juin 1825 à Leipzig. Mort le 16 juin 1893 à Dresde. XIXᵉ siècle. Allemand.
Graveur.
Élève de l'Académie de Leipzig et de Gustav Adolf Henning. Il s'établit à Dresde.

SEMMLER Peter ou **Semler**
XVIᵉ siècle. Actif à la fin du XVIᵉ siècle. Allemand.
Sculpteur.
Il collabora au Chemin de croix de Buchenhüll près d'Eichstädt en 1591.

SEMON
VIᵉ siècle avant J.-C. Actif à la fin du VIᵉ siècle avant J.-C. Antiquité grecque.
Tailleur de camées.
Le musée de Berlin conserve de lui un camée de jaspe noir représentant une femme au bain.

SEMON
Antiquité grecque.
Peintre.
Il est mentionné, sur un papyrus, comme inventeur de la peinture.

SEMONST Vuillequin, Willequin, Willem ou **Gauthier**. Voir **SMOUT**

SEMONT Jean
XVᵉ siècle. Actif à Tournai en 1413. Éc. flamande.
Enlumineur.
Il enlumina un évangile selon saint Jean.

SEMOV Simon
Né en 1941 à Kavadarci (Macédoine). xxᵉ siècle. Yougoslave.
Peintre.
Il a fait ses études à l'Académie des Beaux-Arts de Belgrade jusqu'en 1964, puis des voyages d'études en URSS et en France.
Il participe à des expositions collectives d'art macédonien contemporain, a été invité à la Triennale de Belgrade en 1967. Il a montré ses œuvres dans de nombreuses expositions particulières à Belgrade et Skopje dès 1965.
Comme celui de Cemerski, l'univers de Semov semble écartelé entre le culte d'une tradition panthéiste liée à la mythologie et aux légendes enfantines, et l'inquiétude dramatique. Dans des toiles aux couleurs criantes, Semov morcelle son trait de façon inquiétante. Dans une haute pâte qui contraste avec des surfaces lisses et monochromes, il tente d'exprimer cette énergie presque sensuelle qui anime l'existence, ce télescopage entre animé et inanimé.

SEMPELIUS D. G. ou **Stempsius**
xvIᵉ siècle. Actif vers 1580. Allemand.
Graveur.
Il a copié avec beaucoup de mérite plusieurs planches d'Albrecht Dürer. On cite, notamment *La Descente en Enfer*, de *La Vie du Christ*. Cette estampe porte à la fois la date de celle de Dürer (1512) ainsi que celle de son impression (1580).

SEMPELS Georges, dit **Geo**
Né le 22 octobre 1926 à Lubbeck ou Lubbeek (Brabant). Mort le 25 août 1990 à Vilvoorde. xxᵉ siècle. Belge.
Peintre. Abstrait-lyrique.
Il s'est d'abord formé à la pratique artistique à Paris entre 1945-1947, a poursuivi ensuite ses études à Tienen, Bruxelles et Alost. Il a fait partie, jusqu'en 1967, du groupe *Zodiaque* à Bruxelles, en 1975 du *Groupe Brabant Flamand*. Il fut collaborateur de *Tidj en Mens* et plus tard de *Lens*.
Il a participé à des expositions collectives, dont : 1960, 1961, 1962, 1963, 1964, La Jeune Peinture, Bruxelles ; 1967, *Aspects du jeune art flamand*, Hasselt, Anvers, Gand... ; 1968, *Art Contemporain*, Machelen ; 1972, *Art belge contemporain*, Rio de Janeiro ; 1982, *Artistes flamands du Brabant* ; 1986, Arco Arte Contemporaeno, Madrid.
Il a montré ses œuvres dans des expositions particulières, principalement en Belgique, parmi lesquelles : 1954, première exposition importante, École moyenne de l'État, Molenbeek-Saint-Jean ; 1960, 1961, 1962, 1964, galerie Le Zodiaque, Bruxelles ; 1973, galerie Lambermont, Bruxelles ; 1986, musée d'Art moderne, Liège. Après sa mort, des expositions ont été organisées : 1992, Vilvoorde ; 1996, Centre culturel de Delft, Bornem ; 1998, Centre culturel de Nieuwenrode. Il a obtenu plusieurs fois des distinctions au groupement de La Jeune Peinture Belge, a reçu le prix de la ville d'Ostende en 1960 et 1961, le prix de la ville de Knokke en 1963.
Sa peinture est abstraite. Elle joue sur les couleurs appliquées en couches épaisses, souvent composée autour d'une figure centrale, circulaire, à la teinte chaude. Elle est une transfiguration de sentiments de nature, une correspondance intimiste entre l'homme et les saisons, et, entre autres, inspirée, par les poèmes *Les Saisons* de François Jacqmin.
BIBLIOGR. : *Contemporary Painters and Sculptors in Belgium*, A. Van Wiemeersch, Gand, 1973 – Casper De Jong : *Schilderslexicon*, Het Spectrum, Utrecht-Anvers, 1976 – Hervé Vandenbossche : *Geo Sempels*, Artiestenfonds, Anvers, 1981 – Frans Boenders : *Over Geo Sempels*, Kortrijk, 1984 – in : *Diction. Biogr. illustré des artistes en Belgique depuis 1830*, Arto, Bruxelles, 1987 – Paul Berckx : *Geo Sempels*, Kunstboek, Lannoo, Tielt, 1988.

SEMPER Emanuel
Né le 6 décembre 1848 à Dresde. Mort le 16 novembre 1911 à Dessau. xIxᵉ-xxᵉ siècles. Allemand.
Sculpteur.
Élève d'E. R. Dorer. Il sculpta des statues pour des places publiques et des fontaines pour plusieurs villes allemandes.

SEMPER Friedrich
Né à Zittau. xvIIᵉ siècle. Actif au milieu du xvIIᵉ siècle. Allemand.
Peintre.

SEMPER Gottfried
xvIIIᵉ siècle. Allemand.
Peintre.
Il exécuta les peintures du maître-autel de l'église Saint-Blaise de Quedlinbourg.

SEMPERE Eusebio
Né en 1924 à Onil (Alicante). Mort en 1985 à Onil. xxᵉ siècle. Actif entre 1948 et 1959 en France. Espagnol.
Peintre, peintre de collages, sculpteur, sérigraphe. Abstrait, lumino-cinétiste.
Il a été élève de l'Académie San Carlos de Valence. Dès 1948, il a publié un manifeste sur l'intégration des effets de lumière réelle dans la peinture. Entre 1949 et 1958, il vécut à Paris, rencontra, entre autres, Arp et Vasarely. Il vit et travaille à Madrid.
Il participe à des expositions collectives à Paris, parmi lesquelles : 1950, 1956, 1957, Salon des Réalités Nouvelles, Paris ; 1959, 1961, Biennale de São Paulo ; 1960, musée de Bruxelles, Biennale de Venise ; 1962, Tate Gallery, Londres ; 1965, musée d'Art contemporain, Madrid ; 1965, 1967, Museum of Modern Art, New York ; 1966, Carnegie Institute, Washington ; 1968, Louisiana Museum, Humlebae ; 1969, Biennale de Nuremberg ; 1970, IIIᵉ Salon International des Galeries Pilotes, Musée cantonal de Lausanne ; 1978, musée d'Art moderne, Mexico ; 1983 galerie Denise René, Paris. Il montre ses œuvres dans des expositions personnelles, dont : 1980, galerie Theo, Madrid.
Bien que juste nommé dans *L'Art cinétique* de Frank Popper, Sempere est l'artiste représentant l'art optique et lumino-cinétique le plus important d'Espagne. Jusque vers 1953, sa peinture d'intérieurs et de figures se ressent de sources matisséennes et cubistes. À la fin des années quarante, il a peint et exposé des compositions abstraites, de tendance géométrique certes, mais plus proche de la fantaisie chromatique et poétique de Klee, que de l'art optique ou même du constructivisme, telle la peinture qu'il montra au Salon des Réalités Nouvelles de Paris en 1950. Ensuite, il évolua franchement vers des recherches optiques et le lumino-cinétisme. Ses gouaches de 1953 sont des études de formes géométriques dans l'espace, d'abord issues du carré, puis du rond et du triangle, et sont composées en hachures. Peu à peu les couleurs s'intensifient, les formes se font plus complexes. Vers la fin des années soixante l'espace entier est absorbé par ces formes, qui, au début des années soixante-dix, deviennent des lignes circulaires, reflétant alors pleinement son tempérament lyrique. Ses œuvres, d'une grande précision, souvent des gouaches, sont toujours admirablement exécutées, condition à peu près nécessaire de cette discipline. Il s'est livré aussi à des recherches de dessins et de combinaisons à l'aide d'électronique. Parallèlement à ses peintures, Sempere exécute également des sculptures, des *Reliefs lumineux* en acier chromé, recherchant les effets de vibration des oppositions violentes de couleurs. ■ J. B., C. D.
BIBLIOGR. : B. Dorival, sous la direction de... : *Peintres Contemporains*, Mazenod, Paris, 1964 – in : *Catalogue du IIIᵉ Salon International des Galeries Pilotes*, Musée cantonal, Lausanne, 1970 – José Corredor-Matheos : *Sempere*, Chroniques de l'Art Vivant, août 1970 – Jose Mélia : *Sempere*, Éditions Cercle d'Art, Paris, 1977 – in : *Catalogue National d'Art Contemporain*, Iberico 2000, Barcelone, 1990 – in : *L'Art du xxᵉ siècle*, Larousse, Paris, 1991 – in : *Dictionnaire de l'art moderne et contemporain*, Hazan, Paris, 1992.
MUSÉES : ATLANTA (Mus. of Mod. Art) – BALTIMORE – BARCELONE (Mus. d'Art mod.) – BILBAO (Mus. d'Art mod.) – CAMBRIDGE (Fogg Art Mus.) – CARACAS (Mus. des Beaux-Arts) – CIUDAD BOLIVAR, Venezuela (Mus. Soto) – CUENCA (Mus. d'Art abstrait de Las Casas Colgadas) – HAMBOURG – LONDRES (British Mus.) – MADRID (Mus. d'Art contemp.) – MADRID (BN) – MADRID (Mus. de Sculpture de la Castellana) – NEW YORK (Mus. of Mod. Art) – NEW YORK (Brooklyn Mus.) – NEW YORK (Storm King Art Center) – RIO DE JANEIRO – SAN FRANCISCO (Aschenbach Foundation Graphic Art) – SANTIAGO DU CHILI (Mus. d'Art mod.) – SÉVILLE (Mus. d'Art mod.) – SOFIA (Gal. nat.) – TEL-AVIV – VALENCE (Mus. des Beaux-Arts) – VILLAFAMES – WASHINGTON D. C. (Seattle Art Mus.) – WINTERTHUR, Zurich.
VENTES PUBLIQUES : MADRID, 28 avr. 1992 : *Du carré au cercle* 1968, cr. et gche/pan. (49x32,5) : ESP 1 900 000.

SEMPI P. A. Voir **SEMPY**

SEMPLICIO, fra, appelé aussi **Semplice da Verona,** dit **il Cappuccino Veronese**
Né en 1589. Mort en 1654. xvIIᵉ siècle. Italien.
Peintre d'histoire.
Il peignit de nombreux tableaux d'autel et des fresques pour les églises de l'Italie du Nord. La Galerie nationale de Florence conserve de cet artiste *Christ mort*, et le Musée de Vérone, *Communion de saint François*.

SEMPREVIVO Ranuccio

Originaire de Viterbe. XVIᵉ-XVIIᵉ siècles. Italien.

Peintre et mosaïste.

Il travailla à Rome de 1593 à 1619, notamment pour la basilique Saint-Pierre et les palais des papes.

SEMPY P. A. ou Sempi

XVIIIᵉ siècle. Actif au début du XVIIIᵉ siècle. Éc. flamande.

Peintre verrier.

Élève et assistant de Michu à Paris.

SEMSER Charles

Né en 1922 à Philadelphie (Pennsylvanie). XXᵉ siècle. Américain.

Sculpteur, céramiste.

Charles Semser a séjourné en France à la fin des années quarante. Il figure dans quelques expositions de groupe, à Paris, dans les années soixante-dix, notamment au Salon de Mai, et quelques années plus tard à la Iʳᵉ Triennale des Amériques à Maubeuge près de Paris en 1993. Il montre ses œuvres dans des expositions personnelles, dont : 1990, galerie de l'Odéon, Paris ; 1992, galerie de la Papeterie, Bruxelles.

Il a exécuté des sculptures coloriées, figurant des personnages baroques, qui peuvent rappeler les *Nanas* de Niki de Saint-Phalle ou les inventions populaires des défilés de chars de Carnaval. Il a conçu plusieurs œuvres monumentales, dont une commémorative du bicentenaire de la Révolution à Savigny-le-Temple en 1989. Depuis les années quatre-vingt, il réalise des œuvres de petites dimensions en céramique et grès : *Jour de fête*, 1992.

Bibliogr. : In : *Dictionnaire de l'art moderne et contemporain*, Hazan, Paris, 1992.

Ventes Publiques : Lokeren, 11 mars 1995 : *Duo d'amour* 1967, sculpt. de ciment peint. (H. 42, l. 42) : **BEF 30 000** – Lokeren, 9 déc. 1995 : *Duo d'amour* 1967, sculpt. de ciment peint. (H. 42) : **BEF 28 000**.

SEN. Voir aussi SHUNKIN

SEN Amulya G.

Né en Inde. XXᵉ siècle. Éc. hindoue.

Peintre.

Peintre de tradition classique hindoue. Il a participé à l'Exposition de la Peinture hindoue organisée à Paris, en 1946 par l'U.N.E.S.C.O.

SEN Paritosh

Né en 1918 à Dakha (aujourd'hui capitale du Bengladesh). XXᵉ siècle. Indien.

Peintre, écrivain d'art. Expressionniste.

Il a d'abord étudié au collège des Arts et Métiers de Madras, puis à Paris, de 1949 à 1954, dans l'atelier d'André Lhote à l'académie de la Grande Chaumière, de même qu'à l'école des Beaux-Arts, tout en suivant des cours d'histoire de l'art à l'École du Louvre. Il séjourna de nouveau en France en 1962-1963 à l'invitation du Gouvernement français. Il a fait partie du *Groupe de Calcutta* constitué en 1943, à la tendance novatrice. Il a enseigné à plusieurs reprises, notamment à partir de 1964 à l'Institute of Printing Technology à Jadavpur. Il vit et travaille à Calcutta.

Il participe à des expositions collectives, dont : 1957, 1958, 1961, 1966, 1968, 1973, Exposition nationale, New Delhi ; 1965, Commonwealth Arts Festival ; 1965, Biennale de São Paulo. Il a obtenu une récompense John D. Rockefeller en 1970 ce qui lui permit d'obtenir une bourse.

Sa peinture, en pâte, dans des tons en général froids, représente avec une certaine fébrilité mêlée de tension, des figures ou des personnages.

Musées : New Delhi (Nat. Gal. of Mod. Art) – Sydney (Art Mus.).

SENABRÉ Ramon

Né à Barcelone. XXᵉ siècle. Espagnol.

Peintre de genre, scènes typiques, peintre à la gouache, aquarelliste. Orientaliste.

A dix-huit ans il quitte Barcelone pour Paris ; il y exerce divers métiers sans pouvoir se livrer à l'étude de la peinture. Pendant un mois seulement, le soir après ses heures de travail, il fréquente une académie d'art. Et l'on peut dire que c'est seul, véritablement, qu'il étudia la peinture durant ses moments de loisirs. En 1925 pourtant, il est chargé de la décoration des Ballets de la Loïe Fuller, réalisant à cette occasion : dessins de tissus, compositions de plaques colorées lumineuses, fabrication d'accessoires. C'est en 1928 seulement qu'il parvient à se consacrer uniquement à la peinture. Sa première exposition, dans une petite et éphémère galerie de Montparnasse, passe inaperçue. De 1929

à 1932, il figure régulièrement aux expositions organisées par des galeries parisiennes. Il séjourne ensuite à Marseille et en Corse et y travaille. Vers 1935, il regagne sa Catalogne natale où il continue à peindre des pêcheurs, des paysages marins, des natures mortes (poissons et coquillages, fruits et fleurs). Le 15 février 1936, une exposition de ses peintures est organisée au Museo de Arte Moderno de Madrid : la presse lui réserve le meilleur accueil et plusieurs de ses œuvres entrent dans des collections catalanes et espagnoles. Vers 1950 il revient à Paris et y présente des peintures et aquarelles. Des œuvres de cet artiste figurent dans des collections de France, Grande-Bretagne, Allemagne, Pays-Bas et États-Unis. Il est le frère cadet de Louis Jou.

Ventes Publiques : Paris, 9 déc. 1996 : *La Musicienne* 1923, aquar. et gche (46x45) : **FRF 7 000**.

SENACA Antonio

XVIᵉ siècle. Actif au début du XVIᵉ siècle. Espagnol.

Sculpteur sur bois.

Il a sculpté les stalles de l'abbatiale de Valcastoriana près de Norica en 1519.

SENADIN

Né en 1948 à Modrica. XXᵉ siècle. Yougoslave.

Peintre, peintre à la gouache, graveur, illustrateur. Abstrait.

Il a étudié à l'École des Beaux-Arts de Belgrade de 1972 à 1977. Il a réalisé trois ouvrages de bibliophilie et a illustré plus d'une vingtaine de livres.

Il participe à des expositions collectives, dont : 1977, 1978, 1983, Cercle des Graveurs Belgradois, Graficki Kolektiv, Belgrade ; 1977, 1978, Plume d'or, Pavillon Zuzoric ; 1980, *Artistes yougoslaves*, Centre français des arts graphiques, Paris ; 1982, Biennale internationale de la gravure, Musée Rimbaud, Charleville-Mézières ; 1983, Salon de Mai, Belgrade ; IIᵉ Foire internationale d'arts plastiques et du livre d'art, Élancourt.

Il montre ses œuvres dans des expositions personnelles, parmi lesquelles : 1979, 1984, galerie Graficki Kolektiv, Belgrade ; 1981, galerie des Beaux-Arts, Modrica ; 1982, galerie du Centre culturel, Novi sad ; 1984, galerie Camille Renault, Paris.

Les gravures de Senadin sont des transpositions de paysages imaginaires dont la composition se caractérise par un trait saillant, des effets de contraste de formes, de couleurs froides, et des bribes de perspectives.

SENAILLE. Voir SENELLE

SENAPE Antonio

Mort en 1842. XIXᵉ siècle. Italien.

Dessinateur de paysages, paysages urbains.

Il était surtout dessinateur de vues de villes, vues panoramiques.

Ventes Publiques : Londres, 19 juin 1980 : *Tempi di Pesto*, pl. (16,5x44,5) : **GBP 600** – Londres, 23 juin 1981 : *Vue de Naples, du royaume des Deux-Siciles et autres paysages d'Italie*, pl., album de 97 dessins (chaque 27,5x38,5) : **GBP 3 200** – Londres, 22 mars 1985 : *Vue d'Italie*, pl. encre et cr., album de quatre vingt deux dessins (23,5x34,2) : **GBP 4 000** – Londres, 19 juin 1991 : *Panorama de Naples* 1836, encre, quatre feuilles (en tout 24x146) : **GBP 1 540** – Londres, 16-17 avr. 1997 : *Vue de Sorrento*, pl. encres brune et bleue (15,1x49,9) : **GBP 575**.

SÉNARD Charles

Né en 1876. Mort en 1934. XXᵉ siècle. Français.

Peintre de natures mortes, fleurs, illustrateur.

Il peignit essentiellement des bouquets de fleurs.

SENARD Henri

Mort le 30 mai 1881 à Lyon (Rhône). XIXᵉ siècle. Actif à Roanne. Français.

Peintre.

Le Musée de Roanne conserve dix toiles de lui, parmi lesquelles son portrait par lui-même et deux paysages.

SENART, pseudonyme de Petit Jean-Marie

Né le 16 septembre 1929 à Gardanne (Bouches-du-Rhône). XXᵉ siècle. Français.

Sculpteur, céramiste. Abstrait.

Il a fait des études de Lettres et a suivi les cours de l'École des Beaux-Arts d'Aix-en-Provence. En 1958, il s'installe à Paris. Il a effectué un stage chez Artigas à Galifa en Espagne. De 1970 à 1973, il est assistant au département d'arts plastiques de l'université de Marseille-Luminy. Il vit et travaille à Soisy-sur-Seine. Il participe à des expositions collectives, dont : 1966, concours international de Faenza (Italie) pour lequel il obtient un prix

1967, représentant français à l'Exposition universelle de Montréal ; régulièrement aux Salons parisiens des Réalités Nouvelles, de la Jeune Sculpture, et des Grands et Jeunes d'Aujourd'hui.

Il montre ses œuvres dans des expositions personnelles : 1964, Paris ; 1967, Centre américain, Paris ; galerie Jaquester, Paris. Entre 1958 et 1969, il commence par travailler la céramique, des grès cuits au bois et en flammes directes, en tirant pleinement partie des hasards du feu. De 1970 à 1973, il effectue des recherches sur l'utilisation de la céramique en grandes dimensions. À partir de 1973, il se consacre entièrement à la sculpture. Conjointement à la céramique, il utilise, dans des travaux de grandes dimensions, des matériaux tels que le Plexiglas, l'acier inoxydable et surtout le fer brut ou forgé. Senart crée des formes abstraites, dont la sphère et le forme ronde sont des références habituelles dans son travail. La découpe des plans et l'organisation des structures longilignes qui les accompagnent sont toujours ponctuées par un souci d'entretenir des relations étroites avec des sentiments vitaux : l'espace, le temps, la vie.

SENART Louis Henri
Né à Paris. xixᵉ siècle. Français.
Sculpteur.
Il exposa au Salon entre 1848 et 1859.

SENAT Prosper Louis
Né en 1852 à Philadelphie (Pennsylvanie). Mort en 1925 à Philadelphie. xixᵉ-xxᵉ siècles. Américain.
Peintre de paysages.
Il fit ses études à Philadelphie, à New York, à Londres et à Paris.
Musées : Boston : *Scène de rue – Taormine.*
Ventes Publiques : Washington D. C., 30 sep. 1984 : *Bateau de pêche au crépuscule* 1878, h/t (53,5x43) : USD 1 800 – Portland, 28 sep. 1985 : *Minori*, aquar. (63,5x96,5) : USD 1 200.

SENATUS Jean-Louis
Né en 1949. xxᵉ siècle. Haïtien.
Peintre de compositions animées. Populiste.
Ventes Publiques : Paris, 13 juin 1994 : *Silhouette dans l'île* 1990, h/t (40x30) : FRF 6 500 – Paris, 12 juin 1995 : *L'arbre habité*, h/t (30x40) : FRF 6 500 – Paris, 1ᵉʳ avr. 1996 : *le rêve*, h/t (30x40) : FRF 7 200 – Paris, 25 mai 1997 : *Dans les nuages*, h/t (20x25) : FRF 7 000.

SENAU Pieter
Peut-être d'origine flamande. xviiᵉ-xviiiᵉ siècles. Travaillant de 1686 à 1713. Éc. flamande.
Peintre.
Il exécuta des peintures pour le théâtre de Modène et peignit deux tableaux pour l'Hôtel de Ville de Mons.

SENAULT François
xviᵉ siècle. Actif à Rouen en 1507. Français.
Sculpteur.
Il a sculpté le blason du cardinal d'Amboise au-dessus du portail du château de Gaillon, en 1507.

SENAULT Louis
xviiᵉ siècle. Actif à Paris de 1669 à 1680. Français.
Graveur au burin.

SENAVE Jacques Albert
Né le 12 septembre 1758 à Loo. Mort le 22 février 1823 ou 1829 à Paris. xviiiᵉ-xixᵉ siècles. Belge.
Peintre d'histoire, scènes de genre, figures, portraits, animaux, paysages, intérieurs.
Il fut d'abord élève d'un chanoine de l'abbaye de Loo, puis fréquenta les Académies de Dunkerque et de Saint-Omer avant de rejoindre Paris où il poursuivit ses études avec Julien et Suvée. Ayant offert à l'Académie d'Ypres un tableau représentant l'atelier de Rembrandt avec le portrait des personnalités de l'époque du maître de Leyde, il fut nommé directeur honoraire de cette Académie.
Il peignit des fêtes flamandes dans le genre de Teniers.

Senave.

Musées : Bâle : *Une petite fille apporte à manger à une vache dans l'étable – Petit garçon sortant un cheval de l'écurie* – Gotha : *Deux vues de Paris* – Loo (église) : *Les Sept Œuvres de Miséricorde* – Nantes : *Marché sur une place publique – Marché aux fruits – Intérieur de chaumière* – Ypres : *L'atelier de Rembrandt.*
Ventes Publiques : Paris, 1817 : *Atelier de charron* : FRF 181 ;

Le Moulin Vert, plaine du Mont-Rouge : FRF 244 – Paris, 1833 : *Magister de village apprenant à lire à une quarantaine de marmots* : FRF 367 – Paris, 1854 : *Marché près l'église d'un village* : FRF 410 – Paris, 1861 : *Scène de marché* : FRF 700 – Paris, 1872 : *La ménagère hollandaise* : FRF 1 010 – Paris, 1885 : *Marché à Rome* : FRF 1 200 ; *Le maréchal-ferrant* : FRF 1 005 – Paris, 23 mars 1897 : *Vue de Paris, prise de l'angle de l'ancien Pont au Change* : FRF 1 600 – Paris, 19 mars 1898 : *Portrait présumé de l'auteur avec son fils* : FRF 260 – Paris, 13 mai 1898 : *Intérieur de ferme* : FRF 340 – Paris, 1899 : *La marchande de curiosités*, dess. : FRF 400 – Paris, 14 juin 1900 : *L'antiquaire* : FRF 320 – Paris, 15-16 jan. 1907 : *Jeune femme jouant de la mandoline* : FRF 225 – Paris, 21 fév. 1919 : *Intérieur de village flamand* : FRF 125 – Paris, 3 juin 1921 : *Intérieur d'auberge* : FRF 550 – Paris, 15 déc. 1922 : *L'Heureuse mère* – FRF 650 – Paris, 22 nov. 1923 : *La Halle à Paris* : FRF 10 200 – Paris, 12 mars 1927 : *L'Heureuse mère* : FRF 2 100 – Paris, 9 fév. 1928 : *Le marché* : FRF 20 000 – Paris, 21 déc. 1931 : *Le marché dans les ruines* : FRF 3 100 – Paris, 14 déc. 1933 : *Vue du Louvre et du Pont-Royal* : FRF 3 000 – Paris, 22 nov. 1935 : *La laitière endormie ; Cheval à l'écurie*, les deux : FRF 2 050 – Paris, 14 déc. 1935 : *Le Repos des Bergers* : FRF 1 250 – Paris, 10 fév. 1943 : *La Collation en famille ; Intérieur de paysans*, ensemble : FRF 23 000 – Paris, 31 mars 1943 : *Le Bonheur maternel*, pl. et aquar. : FRF 3 100 – Paris, 7 oct. 1943 : *Scène d'intérieur*, attr. : FRF 10 200 – Paris, oct. 1945-juil. 1946 : *La partie de musique* 1802 : FRF 85 500 ; *Les soins maternels* 1788 : FRF 31 500 – Paris, 29 déc. 1948 : *La parade foraine*, attr. : FRF 63 000 – Paris, 15 déc. 1949 : *Le charlatan*, attr. : FRF 43 500 – Paris, 14 juin 1951 : *Scènes familiales*, deux pendants : FRF 8 500 – Paris, 29 juin 1951 : *Mère et enfant dans une cuisine rustique*, attr. : FRF 7 800 – Paris, 2 juil. 1951 : *La Foire au village*, École de J. A. S. : FRF 13 500 – Paris, 2 juin 1954 : *Marché sur une place publique* : FRF 100 000 – Paris, 17 oct. 1968 : *La journée des brouettes* : FRF 17 000 – Londres, 12 mars 1969 : *Scène de marché* : GBP 380 – Versailles, 18 juil. 1973 : *Les montreurs d'ours ; Les montreurs de singes savants*, deux pendants : FRF 6 200 – Paris, 29 nov. 1976 : *Les Chats* 1784, h/pan. (21,5x28,5) : FRF 12 500 – Londres, 23 fév. 1977 : *Scène champêtre* 1791 : GBP 3 000 – Stockholm, 31 oct 1979 : *Chez le boucher* 1791, h/pan. (36x51) : SEK 10 700 – Zurich, 10 nov. 1982 : *Le peintre et son modèle* 1825, h/t (55x79,5) : CHF 10 000 – Zurich, 6 juin 1984 : *Le peintre et son modèle* 1825, h/t (55x79,5) : CHF 9 000 – Paris, 1ᵉʳ juil. 1988 : *Intérieur de cuisine*, h/pan. (12,5x18,5) : FRF 36 000 – Sceaux, 10 juin 1990 : *Couple galant dans un cellier*, h/pan. (34x27) : FRF 13 000 – Monte-Carlo, 4 déc. 1993 : *Place du marché avec la statue du gladiateur Borghèse*, h/pan. (45,3x56) : FRF 62 000 – Paris, 5 mars 1994 : *Jeux d'enfants*, h/t (21x27,5) : FRF 12 000 – Paris, 31 mars 1994 : *Scène de marché*, h/pan. (24,5x32) : FRF 29 000 – Paris, 3 avr. 1995 : *Kermesse paysanne près d'un palais classique ; Jeunes paysans près d'un palais classique*, h/pan., une paire (chaque 24,5x32,5) : FRF 78 000 – Londres, 15 nov. 1995 : *Intérieur de cuisine*, h/pan. (73x62) : GBP 3 680 – Paris, 28 oct. 1996 : *Fermière et sa famille dans sa cuisine ; L'Heure de la soupe*, h/pan., une paire (chaque 14,6x18,9) : FRF 12 000.

SENCKEISEN Johann Gottfried
Né vers 1752. xviiiᵉ siècle. Actif à Strasbourg. Français.
Peintre.
Le musée des Arts décoratifs de Strasbourg conserve de lui un dessin (*Didon et Énée*).

SENCLAT Jean. Voir SEUCIAT

SENDALL J.
xixᵉ siècle. Américain.
Peintre.
L'annuaire des ventes publiques le cite travaillant en 1826.
Ventes Publiques : New York, 17 nov. 1942 : *Newmarket et le coche de Thetford* : USD 300.

SENDIM Mauricio José do Carmo
Né en 1786 à Bélem. Mort le 20 octobre 1870 à Lisbonne. xixᵉ siècle. Portugais.
Peintre et lithographe.
Il travailla à Bélem et y peignit les portraits de la famille royale.

SENDIN Armando
Né à Rio de Janeiro. xxᵉ siècle. Actif en Espagne et en France. Brésilien.
Peintre de figures, marines. Réaliste.
Il a passé son enfance en Espagne et a suivi les cours de dessin

de l'École des Beaux-Arts de Cordoue. En 1949, il obtint une licence de philosophie à São Paulo, se spécialisa ensuite en esthétique à Santiago du Chili. Entre 1950 et 1952, il poursuivit ses études d'esthétique à Paris à la Sorbonne tout en suivant, en auditeur libre, des cours à l'École des Beaux-Arts. En 1954, il ouvrit une école d'art à São Paulo. Il a effectué de nombreux voyages dans les années soixante-dix. Il a reçu plusieurs prix pour son œuvre.

Il participe à des expositions collectives, parmi lesquelles : 1951, *Peintres, Sculpteurs, Graveurs*, École des Beaux-Arts, Paris ; de 1951 à 1960, Salon d'art moderne, São Paulo ; de 1966 à 1973, principaux salons d'art du Brésil : São Paulo, Rio, Brasilia, Belo-Horizonte... ; 1967, 1969 1973, 1979, Biennale de São Paulo ; 1971, VIIe Grand Prix international, Monaco ; 1983, 1985, Salon Figuration Critique, Paris.

Il montre ses œuvres dans des expositions personnelles, depuis 1960, principalement au Brésil, en Espagne et en France, dont : 1978, musée d'Art contemporain, Seville ; 1981, 1983, 1985, 1992, galerie Liliane François, Paris.

Dans une technique maîtrisée, d'inspiration réaliste, Armando Sendin peint des scènes de la vie urbaine, de bords de mer, des jeux d'enfants, où les personnages sont des êtres détendus, sereins. Un art manifestement optimiste.

Musées : São Paulo (Mus. d'Art mod.) – São Paulo (Pina.) – Séville (Mus. d'Art contemp.) – Washington D. C. (Mus. d'Art contemp. de l'Amérique latine).

SENE
XIXe siècle. Français.
Peintre d'histoire.
Il exposa au Colisée en 1776 et au Salon en 1804.

SENE Étienne
Né le 3 octobre 1784 à Genève. Mort le 21 mai 1851 à Genève. XIXe siècle. Suisse.
Sculpteur.
Il a sculpté un relief des Alpes au Jardin Anglais de Genève.

SÉNÉ Henry ou Henri Charles E.
Né le 10 juin 1889 à Pont-Rémy (Somme). Mort le 10 avril 1961 à Paris. XXe siècle. Français.
Peintre d'histoire, sujets religieux, scènes de genre, portraits, animaux, paysages animés, paysages, compositions murales, graveur.
Il fut élève de l'École des Arts et Métiers de Châlons-sur-Marne, puis, à partir de 1906, de Fernand Cormon à l'École des Beaux-Arts de Paris. Il fit de nombreux voyages au Maroc, au Congo, au Brésil, au Pérou et en Bolivie, où il fut envoyé en tant que chef de l'atelier de peinture de l'École des Beaux-Arts de La Paz. Il exposa au Salon des Artistes Français de Paris, où il obtint une mention honorable en 1913, une médaille d'argent en 1922, le Prix Rosa Bonheur en 1924, une médaille d'or en 1932 et une médaille d'honneur en 1959. Il reçut le Grand Prix au festival International d'Architecture et d'Art monumental au Salon de 1956. Il fut promu officier de la Légion d'honneur en 1958.
Ses séjours à l'étranger lui ont inspiré des paysages et des scènes de genre exotiques, comme la *Caravane*, les *Dromadaires* ou *Troupeau de Lamas*, *Tête d'Indien bolivien*, etc. Il peignit des fresques décoratives mais aussi des portraits, aimant représenter des chevaux en mouvement, dans l'effort, un peu à la manière d'un Géricault.
Musées : Amiens (Mus. de Picardie) : *Ecce Homo – Le Christ insulté – Mort de Roland à Roncevaux – Le point d'eau – La caravane* – Dijon (Mus. des Beaux-Arts) : *Indiens et lamas* – Honfleur : *L'église des marins – Bassin d'Honfleur* – Montevideo : *Tête d'indien bolivien – Troupeau de lamas, lac Titicaca* – Paris (Mus. de la France d'outre-mer) : *Fantasia*.
Ventes Publiques : Paris, 21 nov. 1989 : *Deux cavaliers arabes* 1934, h/t (116x104) : FRF 23 000 – Paris, 6 avr. 1990 : *Les caïds* 1934, h/t (115x105) : FRF 75 000 – Paris, 11 déc. 1995 : *Fantasia*, h/t (60,5x81) : FRF 35 000.

SENE Jean François
Né le 1er septembre 1779 à Genève. Mort le 1er janvier 1842 à Lancy (près de Genève). XIXe siècle. Suisse.
Peintre.
Il peignit sur émail.

SENÉ Louis
Né le 22 septembre 1747 à Genève. XVIIIe-XIXe siècles. Suisse.
Peintre.
Il exposa à Paris en 1804.

SENECHAL Adrien
Né le 5 juillet 1895 à Reims (Marne). Mort en 1974. XXe siècle. Français.
Peintre de portraits, pastelliste.
Il a exposé, à Paris, au Salon des Artistes Français, dont il fut sociétaire.
Ventes Publiques : Paris, 5 mai 1947 : *Marine* : FRF 2 100 – Brest, 15 mai 1983 : *Intérieur de ferme en Bretagne*, h/t (58x47) : FRF 10 000 – Paris, 17 mars 1991 : *Vue panoramique de la ville de Reims*, h/cart. (27,5x36) : FRF 5 000.

SENECHAL Nicolas
Né en 1742 à Paris. Mort après 1776 à Paris. XVIIIe siècle. Français.
Sculpteur.
Élève d'E. M. Falconet et de J. B. Lemoyne. La Bibliothèque de Besançon possède de lui trois portraits en relief.

SENEFELDER Aloys ou Alois ou Johann Nepomuk Franz Alois
Né le 6 novembre 1771 à Prague. Mort le 26 février 1834 à Munich. XVIIIe-XIXe siècles. Allemand.
Lithographe et auteur dramatique.
Il était fils d'un acteur qui voulut en faire un homme de loi. Il fut envoyé à l'Université d'Ingolstadt. Mais Senefelder voulait être auteur dramatique. Il produisit quelques pièces de théâtre qui n'eurent pas de succès. La mort de son père le privant des moyens de faire imprimer ses ouvrages, il chercha le moyen de les multiplier par un procédé autre que la typographie. Il fit des essais de gravure sur cuivre, au burin et à l'eau-forte et pour parer à la dépense des cuivres, il imagina d'utiliser les pierres de Kelheim. On sait comment le hasard d'une note de blanchisseuse transcrite, faute de papier, sur le coin d'une pierre préparée pour la morsure à l'eau-forte, l'amena à essayer d'obtenir une gravure en relief grâce à l'isolement contre l'action de l'acide des parties recouvertes d'encre au lieu de la gravure en creux que lui donnait l'eau-forte. Son premier essai fut assez satisfaisant pour lui permettre de pousser plus avant l'expérience et après un certain temps grâce à la confection d'un crayon gras spécial, son procédé entrait dans le domaine de la pratique. Senefelder s'employa à lui donner une forme commerciale et il y réussit pleinement. En 1818, l'inventeur publia un mémoire, qui fut traduit en français et en anglais. On sait la réussite qu'eut, en France surtout, le procédé de gravure lithographique. Senefelder continua ses efforts en Allemagne et, jusqu'à sa mort, ne cessa de chercher à perfectionner son invention. Il eut pour collaborateurs ses frères Clemens, Georg, Theobald, Karl et son fils Henrich, qui furent lithographes et surtout firent connaître ce nouveau mode d'expression aux artistes belges de ce temps, Van Brée, Verboeckhoven, puis Wappers, Navez et Gallait.

SENEGAT A.
D'origine française. XVIIIe siècle. Actif dans la première moitié du XVIIIe siècle. Français.
Peintre.
Le Kunsthaus de Zurich conserve de lui onze dessins représentant des scènes de la *Vie de Joseph*, datés de 1715 et 1716.

SENEIL. Voir SENELLE

SENELAC Jehan
XVe siècle. Actif à la fin du XVe siècle. Français.
Peintre.
Il peignit sur un étendard de Louis d'Orléans *Sainte Barbe et un porc épic.*

SENELLE
XVIIIe siècle. Actif dans la première moitié du XVIIIe siècle. Français.
Sculpteur.
Il travailla en 1735 au bassin de Neptune du parc de Versailles.

SENELLE Jehan ou Senaille ou Seneil
Né en 1603 à Meaux. Mort avant 1671 à Paris (?). XVIIe siècle. Français.
Peintre.
Probablement élève de Valentin de Boulogne. Il peignit des sujets religieux pour les églises de Meaux et de Saint-Rémy-La-Vanne. Le Musée d'Orléans conserve des peintures de cet artiste.

SENELLE Pierre
XVIIe siècle. Actif à Paris de 1671 à 1691. Français.

Sculpteur.
Il fut sculpteur du roi. Fils de Jehan Senelle.

SENELLY
Né en Autriche. xix^e siècle. Autrichien.
Peintre.
On rapporte que la première partie de la vie de cet artiste fut extrêmement malheureuse et qu'il dut supporter la misère la plus cruelle. Il venait d'arriver au succès lorsque, en 1873, il devint fou.

SENEMONT François ou **Senémon**
Né le 9 février 1720 à Nancy. Mort le 28 mars 1782 à Nancy. xviii^e siècle. Français.
Peintre d'histoire, de genre, portraits, graveur au burin.
Élève de l'Académie de Nancy. Il travailla en 1736 à la décoration du Temple de l'Hymen et en 1742 au catafalque de la reine de Pologne. On cite de lui de nombreux tableaux dans les églises lorraines et des portraits parmi lesquels *L'acteur Fleury* et *Le poète Gilbert*. Il fut peintre ordinaire du roi et peintre de la ville de Nancy.
Ventes Publiques : New York, 4 juin 1980 : *Anna Doublat avec J. B. Gillier ; Nauss Gillier et Joanna Carola Piclet* 1769, h/t, une paire (57x43) : **USD 3 700.**

SENEN Lorenzo et **Vila.** Voir **VILA Lorenzo** et **Senen**

SENEQUIER Bernard Jacques Christophe
Né en 1784 à Toulon. Mort le 4 juillet 1868 à Toulon. xix^e siècle. Français.
Sculpteur et peintre.
Contremaître sculpteur dans le port de Toulon, professeur à l'École de navigation. Il a fait des sculptures en bois pour les églises de Toulon et des environs. Le Musée de Toulon conserve de lui *Intérieur de l'église des Cordeliers, à Hyères, avant sa restauration.*

SENEQUIER Jules
Né à Toulon (Var). Mort le 30 juillet 1846 à Paris. xix^e siècle. Français.
Artiste.
Fils de Bernard Jacques Christophe Senequier.

SENES Joseph Anton ou **Sennes** ou **Senis**
Né à Baden (près Vienne). Mort le 7 décembre 1764 à Munich. xviii^e siècle. Allemand.
Sculpteur.
Il s'établit à Munich en 1720, et y fut sculpteur à la Cour.

SENES Romanus
ii^e siècle.
Peintre.
Cité par Ris-Paquot.

R

SENES Veit ou **Sennes**
xviii^e siècle. Travaillant vers 1700. Autrichien.
Sculpteur.
Il a sculpté la chaire dans l'église de Tattendorf et un autel dans l'église Saint-Étienne, de Baden près de Vienne.

SENET-PÉREZ Rafael
Né le 7 octobre 1856 à Séville (Andalousie). Mort en 1926. xix^e-xx^e siècles. Espagnol.
Peintre de genre, paysages animés, paysages d'eau, aquarelliste.
Il fut élève de Joaquin Dominguez Becquer et d'Eduardo Cano de la Preda à l'École des Beaux-Arts de sa ville natale, puis de J. Villegas y Cordero. Il poursuivit sa formation à Madrid, étudiant les maîtres anciens au Musée du Prado ; et à Rome, à partir de 1881. Par la suite, il effectua plusieurs séjours en Italie, visitant Florence, Venise et Naples. Il revint à Séville au début des années quatre-vingt dix, se rattachant au groupe paysagiste qui se forma autour de Sanchez Perrier. La galerie Tooth, à Londres, eut l'exclusivité de la vente de ses œuvres.
Il prit part à diverses expositions collectives, dont : 1869 Séville ; 1879 Cadix ; 1884 Exposition nationale, Madrid, recevant une seconde médaille ; 1885 Centre des Aquarellistes, Barcelone ; 1907 Exposition internationale des Beaux-Arts, Barcelone ; ainsi qu'à Munich, où il obtint une seconde médaille.
Il peignit surtout des tableaux de genre, parmi lesquels, on mentionne : *Pêcheurs napolitains – Une pêcheuse – Arrosant les pots de fleurs – Jour de procession – Enfants avec des dindons – Sou-*

venir de Séville – Son meilleur ami. On lui doit également diverses vues de Venise et de ses alentours, où il adopte une palette claire et polychrome.

R Senet

Bibliogr. : In : *Cien Anos de pintura en Espana y Portugal, 1830-1930*, Antiqvaria, t. X, Madrid, 1993.
Musées : Madrid : *Retour de la pêche.*
Ventes Publiques : Londres, 7 oct. 1966 : *Marché sur la lagune, Venise :* GNS 380 – Londres, 15 avr. 1968 : *Le Grand Canal :* GBP 920 – Londres, 7 mai 1971 : *Lagune à Venise :* GNS 320 – Londres, 29 oct. 1976 : *Canal vénitien, h/t* (51x30,5) : **GBP 3 600** – Londres, 4 nov. 1977 : *Vue de Venise, h/t* (63,5x150) : **GBP 2 200** – Londres, 15 juin 1979 : *Vue de Venise, h/t* (51x61) : **GBP 2 600** – New York, 13 fév. 1981 : *Bord de Méditerranée* 1893, h/t (45,7x75) : **USD 9 500** – Londres, 25 nov. 1983 : *Le Grand Canal, Venise,* h/t (46x80) : **GBP 5 500** – New York, 29 oct. 1986 : *Vue de Venise,* h/t (45,7x75,5) : **USD 13 000** – Londres, 22 juin 1988 : *Sur le Grand Canal à Venise* 1891, h/t (45x75) : **GBP 26 400** – Rome, 14 déc. 1988 : *Vue de la Punta della Dogana à Venise,* h/t (46x79) : **ITL 31 000 000** – Londres, 21 juin 1989 : *Personnages se promenant le long du Grand Canal à Venise,* h/t (35x55) : **GBP 14 300** – Milan, 19 oct. 1989 : *Pêcheuses de crevettes,* h/t (34,5x60) : **ITL 15 500 000** – New York, 25 oct. 1989 : *La Pêche du jour,* h/pan. (19x33,6) : **USD 12 100** – Londres, 15 fév. 1990 : *Les Jésuites à Venise,* h/t (35,6x56) : **GBP 17 600** – Milan, 30 mai 1990 : *Procession,* h/t (95x178) : **ITL 40 000 000** – New York, 23 oct. 1990 : *La Baie de Naples* 1891, h/t (38,4x23,8) : **USD 11 000** – Rome, 11 déc. 1990 : *Canal vénitien,* aquar. (69x38) : **ITL 2 530 000** – Milan, 12 mars 1991 : *Pastorale dans la campagne romaine,* h/t (37,5x58) : **ITL 4 000 000** – Londres, 21 juin 1991 : *L'Église des Jésuites et des embarcations sur la lagune à Venise,* h/t (35,5x57) : **GBP 11 500** – Stockholm, 19 mai 1992 : *Fête gitane avec des danseurs de flamenco dans une auberge,* h/t (45x75) : **SEK 77 000** – New York, 30 oct. 1992 : *Le Grand Canal et le pont du Rialto,* h/pan. (37,5x56,5) : **USD 23 100** – Londres, 16 juin 1993 : *Canal vénitien ensoleillé* 1885, h/t (76x46) : **GBP 16 100** – New York, 16 fév. 1994 : *La Danseuse de flamenco* 1892, h/t (45,1x75,6) : **USD 43 125** – Londres, 12 juin 1996 : *Vue de Venise,* h/t (47x80) : **GBP 7 130** – Londres, 21 nov. 1996 : *La Via Sacra avec l'arc de Constantin* 1889, h/pan. (34,2x51) : **GBP 6 670** – Glasgow, 20 fév. 1997 : *Santa Maria della Salute à l'entrée du Grand Canal vue de l'esplanade menant à la Place Saint-Marc, Venise,* h/t (36,8x57,2) : **GBP 7 150** – Londres, 26 mars 1997 : *Scène de canal à Venise sous le soleil* 1894, h/t (56,5x36) : **GBP 11 500.**

SENEVAS de, baron
xix^e siècle. Français.
Peintre de paysages.
Il exposa au Salon entre 1834 et 1842.

SENEVAS DE CROIX-MESNIL Julie de, baronne
xix^e siècle. Française.
Peintre de genre.
Elle exposa au Salon entre 1834 et 1844.

SENEWALDT Friedrich Wilhelm
xviii^e-xix^e siècles. Actif à Berlin de 1775 à 1800. Allemand.
Peintre de portraits et de paysages.
Musées : Berlin (Cab. d'Estampes) : *Portrait de Guillaume de Malines,* dessin – Brème (Mus. des Arts décoratifs) : *Portrait en miniature du maire Jacob Breuls* – Breslau, nom all. de Wroclaw (Mus. des Arts décoratifs) : *Portrait en miniature d'une comtesse Stolberg.*

SENEX John
Mort le 30 décembre 1740 à Londres. xviii^e siècle. Britannique.
Graveur.
Il travailla jusqu'en 1740. Il gravait au burin et fut cartographe.

SENEZ Alain
Né en 1948 à Paris. xx^e siècle. Actif en Belgique. Français.
Peintre. Tendance expressionniste.
Il a étudié la peinture à l'École des Beaux-Arts de Paris.
Bibliogr. : In : *Diction. Biogr. illustré des artistes en Belgique depuis 1830,* Arto, Bruxelles, 1987.

SENEZCOURT Jules de
Né en 1818 à Saint-Omer (Pas-de-Calais). Mort en 1866 à Bruxelles. xix^e siècle. Français.

Peintre de genre, portraits.

Le Musée de Bruxelles conserve de lui *Le joueur de luth* (portrait de l'artiste) et une étude (*Tête de vieillard*).

VENTES PUBLIQUES : NEW YORK, 2 déc. 1986 : *Avant le bal*, h/pan. (89x66,5) : **USD 6 000.**

SENF Friedrich Traugott ou Senff

Né en 1761 à Dresde. Mort après 1812. XVIII⁻ᵉ-XIXᵉ siècles. Allemand.

Peintre, peintre de miniatures.

Il fut élève de Hutin et de Klengel.

SENF Léon J.

Né le 11 mars 1860 à Delft. Mort en 1940. XIXᵉ siècle. Hollandais.

Peintre de paysages animés, graveur, dessinateur.

Il fut élève d'Ad. Le Comte. Il travailla à Voorbourg, près de La Haye, et peignit sur porcelaine.

VENTES PUBLIQUES : AMSTERDAM, 17 sep. 1991 : *Berger menant son troupeau*, craie noire et aquar./pap. (62x93) : **NLG 1 265.**

SENFF Adolf ou Carl Adolf

Né le 17 mars 1785 à Halle (Saxe-Anhalt). Mort le 21 mars 1863 à Ostrau. XIXᵉ siècle. Allemand.

Peintre d'histoire, scènes de genre, natures mortes, fleurs et fruits, pastelliste.

Il étudia d'abord la théologie puis, à partir de 1810, s'adonna à la peinture. Il fut d'abord élève de Kugelgen pour le pastel, à Dresde. Il partit ensuite pour un voyage d'études en Italie et séjourna à Rome. Il y exécuta plusieurs ouvrages d'après Raphaël pour le château de Sans-Souci.

Il a peint des tableaux d'histoire, mais il réussit surtout dans les fleurs et les fruits.

MUSÉES : COPENHAGUE (Mus. Thorwaldsen) : *Fleurs* – DRESDE (Cab. des Estampes) : *Portrait de l'artiste* – HALLE : *Citrouilles – Enfant au milieu des fleurs – Campagne romaine* – HANOVRE (Mus. Kestner) : *Portrait de Thorwaldsen* – LEIPZIG (Mus. mun.) : *Portrait du colonel Prensel.*

VENTES PUBLIQUES : MUNICH, 10 déc. 1992 : *Mère et ses enfants dans un paysage* 1822, h/t (132x95,5) : **DEM 16 950.**

SENFF Carl ou Karl August

Né le 12 mars 1770 à Kreypau. Mort le 2 janvier 1838 à Dorpat. XVIII⁻ᵉ-XIXᵉ siècles. Allemand.

Peintre, pastelliste, aquarelliste, lithographe et graveur au burin.

Frère d'Adolf Senff. Il travailla à Dorpat. Il a gravé des portraits, des scènes de genre et des paysages.

SENFF Carl Julius

Né le 11 décembre 1804 à Dorpat. Mort le 19 avril 1832 à Milan. XIXᵉ siècle. Allemand.

Peintre, graveur au burin, lithographe, architecte et écrivain d'art.

Fils et élève de Carl August Senff. Il fit ses études à Prague et à Vienne et publia dix feuillets sur la cathédrale Saint-Guy de Prague.

SENFF Karoline. Voir SCHILLING Karoline

SENFFT Christoph ou Sennfft

XVIIᵉ siècle. Actif à Laufingen de 1602 à 1615. Allemand.

Graveur au burin.

SENFFTEL Johann Jakob

Né vers 1661. Mort en 1729 à Augsbourg. XVIIᵉ-XVIIIᵉ siècles. Allemand.

Graveur de paysages.

Il a gravé à la pointe d'argent une vue de Heidelberg en 1689.

SENFT Melchior

XVIᵉ siècle. Actif à Geyersbourg de 1512 à 1515. Allemand.

Sculpteur sur bois.

Il a sculpté l'autel de l'église d'Unter-Münkheim.

SENG Jakob Christian ou Christoph

Né le 31 mars 1727 à Nuremberg. Mort le 11 juillet 1796 à Nuremberg. XVIIIᵉ siècle. Allemand.

Peintre et aquafortiste.

Élève de W. I. Prasch. Il peignit des paysages, des batailles, des chasses et des portraits.

SENG Regina Katharina

Née le 1ᵉʳ novembre 1756 à Nuremberg. Morte le 30 août 1786 à Nuremberg. XVIIIᵉ siècle. Allemande.

Peintre.

Fille de Jakob Christian Seng. Femme de Christian Friedrich August von Pilgram.

SENGAI, de son vrai nom : Gibon, surnoms : Sengai ou Gai, noms de pinceau : Hyakudô, Kyohaku, Muhôsai, Amaka Oshô, etc.

Né en 1750 à Mino (préfecture de Gifu). Mort en 1837. XVIIIᵉ-XIXᵉ siècles. Japonais.

Moine, peintre.

Troisième fils d'un fermier de la province de Mino, au centre du Japon, Sengai est tonsuré et endosse la robe de moine à l'âge de onze ans. A dix-neuf ans, son maître de bouddhisme zen l'autorise à accomplir son *angya*, c'est-à-dire le pèlerinage qui doit le conduire d'un maître spirituel à l'autre jusqu'à ce qu'il en rencontre un auprès duquel il décide de passer plusieurs années et d'approfondir son étude du zen. Le choix de Sengai se porte sur Gessen Zenji, l'un des grands maîtres de l'époque, résidant à Nagata, près de l'actuelle ville de Yokohama. Sengai restera treize ans avec Gessen et, à la mort de ce dernier, il entreprendra son second *angya*. La tradition raconte qu'il parcourt alors le nord et le centre du pays en en visitant les différents monastères, séjournant même dans sa province natale pendant quelque temps. Il reçoit alors une invitation pour se rendre à Hakata, dans l'île de Kyûshû, où un frère moine, lui aussi disciple de Gessen Zenji, dirige un monastère. Sengai accepte et s'installe au temple Shôfuku-ji, temple patronné par le seigneur féodal local, Kuroda. En 1811, Sengai résigne sa charge d'abbé du Shôfuku-ji pour mener, pendant vingt ans, une vie indépendante, période au cours de laquelle il est le plus en contact avec les gens du peuple, développe ses remarquables talents artistiques en exprimant dans ses œuvres, chargées d'esprit et d'humour, sa profonde compréhension du zen. Le temple Shôfuku-ji est célèbre en tant que premier temple zen construit au Japon, par Eisai (1141-1215), à son retour de Chine en 1191. Sengai en est le cent vingt-troisième abbé et c'est à juste titre que ce privilège l'exalte. Sengai est de petite stature et se surnomme lui-même *shikoku-saru*, singe de Shikoku, province connue pour ses petits singes. Il reste fameux pour son détachement, ses vêtements modestes et ses sentiments charitables ; en 1803, par exemple, il refuse la robe pourpre, insigne honneur qui lui est conféré par ordre impérial, auquel il renonce par principe, son ambition étant de finir sa vie en simple moine vêtu de loques noires. Un ensemble représentatif des œuvres de Sengai ayant circulé dans les musées européens de 1960 à 1964, le nom de cet artiste est devenu familier aux amateurs occidentaux, mais pour le comprendre il faut savoir qu'il appartient au bouddhisme zen, lequel consiste, brièvement parlant, à éveiller le sens intuitif immédiat qui sommeille au plus profond de chacun, selon un effort conscient pour le renforcer. Cet éveil s'appelle *satori* ; il se propose de saisir la réalité ultime, c'est-à-dire un vide qui est plénitude et une plénitude qui est vide, non intellectuellement, conceptuellement ou abstraitement, mais dans l'instant même de l'existence immédiate, avec les deux pieds solidement posés sur la terre. Pour arriver au *satori*, Sengai recourt aux dessins profanes et sacrés, qu'il charge d'une sincérité profonde, tout en les imprégnant d'un humour certain. C'est ainsi qu'il entend être au centre même de la vie active sans que celle-ci n'entrave de quelque façon que ce soit sa liberté intérieure et qu'il traduit son affranchissement spirituel. Il représente l'univers par l'association cercle-triangle-carré, le cercle figurant l'infini à la base de tous les êtres, tandis que le triangle est le fondement de toutes les formes tangibles et donne naissance au carré qui est un double triangle. C'est ce procédé de doublement, indéfiniment poursuivi, qui donne la multitude des choses, « les dix mille choses », comme dit le philosophe chinois, c'est-à-dire l'univers. Calligraphe et poète, Sengai accompagne généralement ses œuvres d'un *haiku* (poème japonais en dix-sept syllabes) dont l'image peinte est l'illustration, à moins que le « haiku » ne soit le commentaire zen de la représentation picturale. Sengai porte la plus haute admiration à Bashô (1644-1694) le créateur du « haiku », aussi sa peinture y fait-elle souvent allusion, comme dans *Bashô et la grenouille* portant le *haiku* suivant : « Un vieil étang : Quelque chose y a sauté Flop ! », bel exemple de *satori* puisque le bruit provoqué par le saut de la grenouille dans l'eau met, à cet instant précis, l'esprit du poète en contact avec les secrets de la création et avec l'univers tout entier depuis le commencement sans origine jusqu'à la fin sans fin. L'humilité des sujets alliée à la fluidité d'une ligne profondément spontanée fait bien de Sengai l'« humoriste transcendental » dont parle Sir Herbert Read. Notons qu'une grande partie de son œuvre est rassemblée à Tokyo au Musée Idemitsu. ■ M. M.

Bibliogr. : Daisetz T. Suzuki : *Sengai the Zen Master*, New York, 1971.
Ventes Publiques : New York, 17 oct. 1989 : *Hotei*, kakémono, encre/pap. (49,4x62,4) : **USD 17 600** – New York, 16 oct. 1990 : *Kannon vêtue de blanc et calligraphie*, kakémono, encre/soie (82,3x41,6) : **USD 18 700**.

SENGE-PLATTEN Eugen
Né le 3 septembre 1890 à Siedlinghausen. xxᵉ siècle. Allemand.
Sculpteur.
Il fut élève de l'Académie des Beaux-Arts de Berlin. Il a sculpté des monuments aux morts à Winterberg et à Schmollenberg.

SENGELAUB Hans
xviiᵉ siècle. Actif à Cobourg en 1615. Allemand.
Peintre de paysages.
Fils de Peter Sengelaub. Il peignit une vue panoramique de la ville de Römhild.

SENGELAUB Peter
Né le 5 mai 1622 à Cobourg. xviiᵉ siècle. Allemand.
Peintre et architecte.
Il peignit des portraits, des cartes et des façades de maisons.

SENGENRIEDER Michael
xvᵉ-xviᵉ siècles. Actif à Munich de 1470 à 1501. Allemand.
Peintre verrier.

SENGER Hans
xviᵉ siècle. Travaillant probablement à Venise vers 1570. Allemand.
Peintre et dessinateur pour la gravure sur bois.
Le British museum de Londres conserve six bois représentant des scènes d'escrime, et le Musée Ashmolean huit bois du même genre, gravés par cet artiste.

SENGER Ludwig von
Né le 6 novembre 1873 à Waldsassen. xxᵉ siècle. Allemand.
Peintre.
Il fut élève de M. von Diez et de L. Herterich. Il vécut et travailla à Munich.

SENGESPEIK M. Baltzer
xviiᵉ siècle. Actif dans la seconde moitié du xviiᵉ siècle. Allemand.
Sculpteur d'autels.
Il a sculpté l'autel de l'église de Wentdorf près de Wittenberge en 1682.

SENGHER Philipp ou Sänger
xviiᵉ siècle. Travaillant à Copenhague et à Florence de 1681 à 1694. Allemand.
Sculpteur.
Il sculpta sur ivoire et fut également tourneur. Le Musée national de Florence conserve des œuvres de cet artiste.

SENGLAUB Adolf
Né le 11 mars 1873 à Stuttgart (Bade-Wurtemberg). xxᵉ siècle. Allemand.
Peintre d'histoire.

SENGTHALLER Hans
Né le 14 octobre 1892 à Schellenberg. xxᵉ siècle. Allemand.
Peintre, graveur.
Il vécut et travailla à Munich.
Musées : Beuthen : *Paysage alpestre*.

SENGUPTA Dwijen
Né en Inde. xxᵉ siècle. Indien.
Dessinateur.
Il a principalement œuvrer dans le domaine graphique.

SENMNO Antonio ou Semini. Voir SEMINO

SENIOR Mark
Né en 1864 à Hanging. Mort en 1927. xixᵉ-xxᵉ siècles. Britannique.
Peintre de genre.
Il fut élève de J. F. Bird. Il fit ses études dans sa ville natale et à Londres.
Il a exposé à The Athenoeum Buildings, à Leeds, en 1886, et à la Royal Academy en 1892.
Il a peint des portraits et des scènes prises sur la côte est du Yorkshire et en Hollande.
Musées : Leeds : *Le Travail*.
Ventes Publiques : Londres, 17 oct. 1980 : *Paysage, Hinderwell*,

h/t (53,5x65,5) : **GBP 480** – Londres, 21 mai 1986 : *Maisons ensoleillées à Runswick*, h/t (61x51) : **GBP 9 500** – Londres, 9 juin 1988 : *Le littoral à Runswick*, h/pan. (15,8x22) : **GBP 902**.

SENIS Guido da. Voir GUIDO da Siena

SENIS Joseph Anton. Voir SENES

SENIS Pablo da. Voir PABLO da Senis

SENISE Daniel
Né en 1955. xxᵉ siècle. Brésilien.
Peintre, technique mixte. Tendance néo-expressionniste.
Il vit et travaille à Rio. Il participe à des expositions collectives : 1989 Biennale de São Paulo, 1995 *Art from Brazil in New York* présentée dans divers musées et galeries.
Il fait partie d'un groupe d'artistes brésiliens regroupés par la critique sous la bannière de *Génération 80* et qui ont occupé la scène artistique la décennie, parmi lesquels : José Leonilson Bezerra Dias, Nuno Ramos, Jorge Duarte, Fernando Barata...
Bibliogr. : Damian Bayon et Roberto Pontual : *La Peinture de l'Amérique latine au xxᵉ siècle*, Éditions Menges, Paris, 1990.
Ventes Publiques : New York, 17 nov. 1994 : *Sans titre* 1988, h/t et collage (90x70) : **USD 9 200** – New York, 25-26 nov. 1996 : *Sans titre* 1989, h. et plâtre/t (212,7x132,7) : **USD 18 400**.

SENIVAL
xvᵉ siècle. Français.
Miniaturiste.
Le musée du Petit Palais de Paris conserve de lui une miniature dans le manuscrit *Histoire du bon roi Alexandre*.

SENKA, noms de pinceau : Senka et Sôsetsu-Sai
xviᵉ siècle. Actif dans la région de Kyoto au début du xviᵉ siècle. Japonais.
Peintre.
Peintre de peinture à l'encre (*suiboku*) de l'époque Muromachi, dont la carrière se déroule à Kyoto.

SENKADÔ. Voir NISHIMURA SHIGANAGA

SENKEVITCH Sérafina
Née en 1941 en Moldavie. xxᵉ siècle. Russe.
Peintre.
Elle fut élève de l'École des Beaux-Arts de Kishiarev.

SENLIS Jehan de. Voir JEHAN de Senlis

SENLIS Séraphine Louis, dite de. Voir SÉRAPHINE

SENMAN
xixᵉ siècle. Actif dans la région d'Osaka vers 1820. Japonais.
Maître de l'estampe.

SENN Christoph ou Johann Christoph
xviiiᵉ-xixᵉ siècles. Allemand.
Graveur au burin.
Il travailla d'abord dans l'atelier de Christian von Mechel à Bâle, puis à Dessau et à Leipzig.

SENN Jakob
Né en 1790 à Liestal. Mort en 1881 à Bâle. xixᵉ siècle. Suisse.
Peintre.
Élève de son frère Johannes Senn, puis de Hieronymus Hess. Il peignit la façade de l'Hôtel de Ville de Bâle.
Ventes Publiques : Berne, 24 juin 1983 : *Die Eisengasse in Babel...* vers 1840, litho. coloriée (43x60) : **CHF 3 200**.

SENN Joachim
Né le 17 juillet 1810 à Dullikon. Mort le 13 octobre 1847 à Witznau. xixᵉ siècle. Suisse.
Peintre et lithographe.
Élève de M. Disteli. Le Musée de Soleure conserve de lui cinq portraits, parmi lesquels celui de *Disteli*.

SENN Johannes
Né le 17 septembre 1780 à Liestal. Mort le 17 septembre 1861 à Liestal. xixᵉ siècle. Suisse.
Peintre de genre, portraitiste, aquafortiste, illustrateur et écrivain.
Frère de Jakob Senn. Élève de Maxim. Il travailla à Copenhague. Les Musées de cette ville et ceux de Zurich et de Zofingen conservent des œuvres de cet artiste.

SENN Niklaus
Né le 16 mai 1797 à Buochs. Mort le 1ᵉʳ décembre 1867 à Berne. xixᵉ siècle. Suisse.
Dessinateur.

SENN Traugott
Né le 9 septembre 1877 à Maisprach. Mort en 1955. xxe siècle. Suisse.
Peintre, lithographe.
Il fut élève de L.-O. Merson à Paris. Il vécut et travailla à Ins.
Musées : Aarau (Aargauer Kunsthaus) : *Sommertag* 1935 – *Am Bielersee* 1938 – Berne – Glarus – La-Chaux-de-Fons – Mannheim – Zurich.
Ventes Publiques : Berne, 25 oct 1979 : *Paysage alpestre* 1911, aquar. et temp. (33x44) : **CHF 1 600**.

SENNEP
Né le 3 juin 1894 à Paris. Mort le 9 juillet 1982 à Saint-Germain-en-Laye (Yvelines). xxe siècle. Français.
Dessinateur caricaturiste.
Sous ce pseudonyme s'illustra un homme d'esprit se servant du crayon comme d'autres polémistes de la plume. Mais Sennep saisit le ridicule des situations plus que des personnes. Sa verve s'exerça du plateau théâtral à la scène politique. Il a rendu un franc hommage à son aîné disparu : H. P. Gassier.

SENNES Franz
Né en 1743. Mort en 1814. xviiie-xixe siècles. Autrichien.
Peintre sur porcelaine.
Il peignit des fruits et des fleurs à la Manufacture de porcelaine de Vienne.

SENNES Joseph Anton et **Veit**. Voir **SENES**

SENNFFT Christoph. Voir **SENFFT**

SENNIUS Titus Sennius Felix
iiie siècle. Actif à Puteoli. Antiquité romaine.
Mosaïste.
Le Musée de Rouen conserve une grande mosaïque de cet artiste, provenant de Lillebonne et représentant *Apollon et Daphné.*

SENNO Pietro
Né en 1831 à Portoferraio. Mort en septembre 1904 à Pise. xixe siècle. Italien.
Peintre d'histoire, paysages animés, paysages.
Il fut élève d'A. Ciseri.
Musées : Prato (Gal. antique et mod.) : *Le prince Amédée de Savoie blessé à Custoza en 1866* – *Paysage au coucher du soleil, avec figures.*
Ventes Publiques : New York, 2 avr. 1976 : *Cavaliers dans un paysage montagneux,* h/t (54x82) : **USD 600** – Milan, 6 nov. 1980 : *Castello di Caorese,* h/cart. (21x34,5) : **ITL 900 000** – Rome, 16 avr. 1991 : *Paysage avec une charrette à bœufs et des paysans,* h/t (56x74) : **ITL 20 700 000** – Milan, 29 oct. 1992 : *À l'orée d'un bois* 1887, h/t (47,5x64) : **ITL 11 500 000**.

SENOA Branko
Né le 7 août 1879 à Zagreb. xxe siècle. Yougoslave.
Peintre, graveur.
Il fut élève d'O. Ivekovic. Il fut peintre au Théâtre national de Zagreb.

SENONI Domenico. Voir **ZENONI**

SENOT Auguste
xviie siècle. Français.
Peintre d'histoire.
On connaît de lui un *Portement de Croix* à Saint-Ferjeux.

SENS Georges
Peintre d'histoire.
Le Musée de Strasbourg conserve de cet artiste : *Tarquin et Lucrèce.*

SENSAI
Probablement originaire d'Ise. xixe siècle. Actif dans la région d'Osaka vers 1820. Japonais.
Maître de l'estampe.

SENSAI. Voir aussi **MARUYAMA'KYO**

SENSASI Gino Carlo
Né le 26 février 1888 à San Casciano dei Bagni. xxe siècle. Italien.
Peintre, graveur.
Il vécut et travailla à Florence. Il n'eut aucun maître. Il gravait sur bois.
Musées : Rome (Gal. d'Art mod.).

SENSENEY George
Né le 11 octobre 1874 à Wheeling (Virginie). xxe siècle. Américain.
Graveur.
Il fit ses études à Washington où il fut élève de H. Helmick. Il les poursuivit avec J. P. Laurens et B. Constant à Paris. Il fut membre du Salmagundi Club. Il vécut et travailla à Holyoke.

SENSI Battista di Cristofanello
Mort en 1554. xvie siècle. Actif à Cortone. Italien.
Sculpteur et architecte.
Il sculpta des façades, des portails et des cheminées pour des églises de Cortone.

SENSI Y BALDACHI Gaspar
Né en 1794 à Pérouse. Mort le 20 janvier 1880 à Madrid. xixe siècle. Espagnol.
Peintre et lithographe.
Élève de T. Minardi. Il grava des lithographies d'après les peintures des collections du roi d'Espagne.

SENSIBILE Antonio
xvie siècle. Actif à Naples dans la seconde moitié du xvie siècle. Italien.
Peintre.
Élève de Silv. Buono.

SENST Peter
xviie siècle. Actif au début du xviie siècle. Allemand.
Peintre et doreur.
Il peignit les nouvelles orgues de la cathédrale de Magdebourg en 1604.

SENTENACH Y CABANAS Narciso
Né à Soria (Castille-Leon), le 5 février 1853 selon certains biographes ou le 6 décembre 1856. Mort le 26 août 1925 à Madrid. xixe-xxe siècles. Espagnol.
Peintre de scènes de genre, portraits, paysages, fleurs, sculpteur.
Il étudia à l'École des Beaux-Arts de Séville, puis obtenant une bourse, il poursuivit ses études à Rome. Il fut membre de l'École des Beaux-Arts de Madrid.
Il prit part à diverses expositions collectives, dont : 1879, Exposition de Séville ; entre 1881 et 1910, Salon de la Société Nationale des Beaux-Arts de Madrid, où il reçut des mentions honorables en 1904, en 1906 et en 1908.
Parmi ses œuvres, on mentionne : *Dalila* – *Don Miguel de Manara abritant un déshérité* – *Portrait du poète Salvador Rueda* – *Fleurs* – *Fin de l'hiver* – *Les jours de plus en plus troubles.* Il eut aussi une importante activité d'écrivain d'art, rédigeant des ouvrages et essais sur la peinture, la numismatique et l'orfèvrerie en Espagne.
Bibliogr. : In : *Cien Anos de pintura en Espana y Portugal, 1830-1930,* Antiquaria, t. X, Madrid, 1993.
Musées : Séville (Bibl. de l'Université) : *Portrait de Juan de Salinas.*

SENTIER Bastien ou Sébastien
xvie siècle. Actif à Lyon de 1548 à 1554. Français.
Sculpteur et peintre.

SENTIER Pierre
xvie siècle. Actif à Lyon de 1544 à 1552. Français.
Sculpteur et peintre.

SENTIES Pierre Athasie Théodore
Né le 23 février 1801 à Paris. xixe siècle. Français.
Peintre de compositions religieuses, portraits.
Élève de Gros et de Régnault, il entra à l'École des Beaux-Arts le 28 août 1817. Il exposa au Salon entre 1831 et 1869.
Musées : Valence (cathédrale) : *Résurrection.*
Ventes Publiques : Brest, 12 déc. 1995 : *Portrait de Simon Bolivar* 1837, h/t (214x148) : **FRF 350 000**.

SENTIS de VILLEMUR Joseph Gabriel
Né le 31 août 1855 à Varennes (Tarn-et-Garonne). xixe siècle. Français.
Sculpteur.
Il figura au Salon des Artistes Français, depuis 1890 ; reçut une mention honorable en 1894, une médaille de troisième classe en 1897.

SENTOUT Pierre
xviiie siècle. Travaillant en 1791. Français.

Peintre.
Le Musée d'Angers conserve *Portrait de l'artiste peint par lui-même*.

SENUS Willem Van
Né vers 1770. Mort en 1851 à Amsterdam. XVIIIe-XIXe siècles. Hollandais.
Graveur au burin.
Membre du collège de peintres à Utrecht en 1804. Il a gravé des sujets religieux d'après Van Dyck et des portraits.

SENYARD George
Mort en 1924 à Olmstaed Falls. XIXe-XXe siècles. Américain.
Peintre.

SENYEI Karoly
Né le 15 janvier 1854 à Budapest. Mort le 7 février 1919 à Budapest. XIXe-XXe siècles. Hongrois.
Sculpteur.
Élève de Knabl et d'Eberle. Le musée des Beaux-Arts de Budapest conserve de lui *Coquetterie*.

SENZAN, de son vrai nom : Nagamura Kan, surnom : Saimô, noms de pinceau : Juzan, Senzan
Né en 1820. Mort en 1862. XIXe siècle. Actif dans la région de Kanaya. Japonais.
Peintre.
Disciple de Kazan Watanabe (1793-1841), il fait partie de l'école Nanga (peinture de lettré). Considéré comme un artiste génial pendant sa jeunesse, il semble que le reste de sa carrière n'ait pas été à la hauteur de ce que l'on attendait de lui.

SENZI Alessandro
XIXe siècle. Actif à Florence. Italien.
Peintre de paysages.
Il exposa surtout à Florence.

SEOANE Luis
Né en 1910 à Buenos Aires. XXe siècle. Depuis environ 1935 actif en Espagne. Argentin.
Peintre. Post-cubiste.
Malgré les coïncidences, il ne paraît pas identique à Luis Secane. Établi à La Corogne, il y a fondé le « Laboratoire des formes » de Galice avec Isaac Diaz Pardo.
La peinture de Seoane, tributaire des œuvres de Picasso, Gris et même de Miro, voire de Bores, se caractérise par sa construction rigoureuse, post-cubiste, et la vigueur des couleurs. Figuratif, cet œuvre semble constamment retenu, toujours soumis à une ordonnance presque géométrique, ascétique. Pourtant l'ensemble traduit un évident optimisme de la vision, peut-être encore plus apparent dans les *Portraits furtifs* caractérisés par une spontanéité plus grande, à fleur de peau.
VENTES PUBLIQUES : MADRID, 19 déc. 1974 : *Figure en rouge* : **ESP 75 000** – NEW YORK, 18 mai 1993 : *Tournant le dos à la mer 1976*, h/t (73,6x92,5) : **USD 10 350**.

SEOANNE Juan de
Mort le 3 mai 1680 à Saint-Jacques-de-Compostelle. XVIIe siècle. Espagnol.
Sculpteur.
Il a sculpté la statue du *Roi Ferdinand* pour la cathédrale de Saint-Jacques de Compostelle.

SÉON Alexandre
Né en 1855 à Chazelles-sur-Lyon (Loire). Mort le 7 mai 1917 à Paris. XIXe-XXe siècles. Français.
Peintre de genre, portraits, fleurs et fruits, dessinateur, illustrateur.
Il fut élève de Lehmann, à l'École des Beaux-Arts de Lyon, et de Puvis de Chavannes. Il contribua à l'illustration de *L'Effort* de E. Haracourt.
Il débuta, à Paris, au Salon de 1879 à Paris, il obtint une médaille d'argent en 1889 à l'Exposition universelle, figura également au Salon de la Société Nationale des Beaux-Arts.
La sécheresse de son dessin et sa stylisation glacée s'allient à la tendresse de son coloris.
VENTES PUBLIQUES : PARIS, 28 mai 1980 : *La Sphinge*, encre de Chine (27,5x18,5) : **FRF 12 500** – NEW YORK, 12 juin 1980 : *Ile mythique*, h/t (53x65) : **USD 2 000** – PARIS, 13 déc. 1985 : *Les vierges*, h/t (26x64) : **FRF 60 000** – PARIS, 12 déc. 1988 : *Scène champêtre*, h/t (82x139) : **FRF 82 000** – PARIS, 20 mars 1989 : *Narcisse 1898*, cr. coul./pap. (46x32,5) : **FRF 45 500** – PARIS, 25 juin 1993 : *Buste de femme de dos*, dess. avec reh. de blanc (46x27,5) : **FRF 7 000**.

SEOU-SIUE CHAN-JEN. Voir SOUXUE SHAN-REN

SEPELIUS Johannes, orthographe erronée. Voir SELPELIUS

SEPHESHY Zoltan L. ou Szepessy
Né le 24 février 1898 à Kaschau. Mort en 1974. XXe siècle. Depuis environ 1930 actif aussi aux États-Unis. Hongrois.
Peintre de paysages, marines, peintre à la gouache, graveur.
Il fit ses études dans les Académies de Budapest, Vienne, Prague et Paris. Il vécut et travailla à Detroit (U.S.A.). Il fut membre de l'Académie royale de Budapest. Il obtint de nombreuses récompenses dont plusieurs décernées par cette même Académie, mais aussi le premier Prix Carnegie en 1947 avec une marine, réaliste de vision, surréaliste d'intention. Il gravait également le bois.
MUSÉES : DETROIT (Mus.) : *Été aux bords du Lac Michigan*.
VENTES PUBLIQUES : NEW YORK, 9 sep. 1993 : *Visiteurs d'hier*, gche et h/rés. synth. (83,8x114,3) : **USD 1 035**.

SEPHTON Daniel
XVIIIe siècle. Actif à Manchester de 1740 à 1780. Britannique.
Sculpteur.
Il a sculpté le tombeau de *Wright* à Stockport et celui de *Price* à Overton-on-Dee.

SEPHTON George Harcourt
XIXe siècle. Britannique.
Peintre de genre, portraits.
Il exposa à Londres, notamment à la Royal Academy et à Suffolk Street de 1885 à 1902.
MUSÉES : SYDNEY : *Bœuf noir labourant dans les Brighton Downs* – *Portrait de W. Holman Hunt*.
VENTES PUBLIQUES : LONDRES, 1er nov. 1990 : *Cueillette du houblon dans le Kent 1891*, h/t (137x284,5) : **GBP 6 600** – NEW YORK, 21 mai 1991 : *Le tango 1911*, h/t (91,5x62,2) : **USD 1 540** – YORK, 12 nov. 1991 : *Portrait de Charles, Lord Howard d'Effingham, Comte de Nottingham*, h/t (49,5x39,5) : **GBP 2 200**.

SEPO Severo, pseudonyme de Pozzati Severo
Né le 16 mars 1895 à Cornacchio. XXe siècle. Italien.
Peintre, sculpteur, affichiste.
Il fut élève de l'Académie des Beaux-Arts de Bologne. Il exposa à Rome, Bologne et Florence. Il fut médaillé pour ses affiches à l'exposition des Arts décoratifs de 1925 à Paris.

SEPP Christiaen
Mort en 1775 à Amsterdam. XVIIIe siècle. Hollandais.
Graveur de cartes géographiques.
Père de Jan Christiaen Sepp.

SEPP Jan Christiaen
Né en 1739 à Amsterdam. Mort en 1811 à Amsterdam. XVIIIe-XIXe siècles. Hollandais.
Peintre d'insectes et graveur au burin.
Membre de la Société Felis Meritis. Il grava, en collaboration avec son fils, des planches pour une *Histoire naturelle des insectes de Hollande*, en six volumes.
VENTES PUBLIQUES : AMSTERDAM, 18 nov. 1980 : *Canard et ses œufs*, aquar./traces de craie noire (41x30,7) : **NLG 4 400** – AMSTERDAM, 25 avr. 1983 : *Oriolus Goudmerel*, aquar./traits de pierre noire (41x31,7) : **NLG 7 000**.

SEPP Paul
Né le 15 avril 1874 près de Dorpat. XXe siècle. Estonien.
Peintre de paysages, genre.
Il fut élève de l'Académie de Saint-Pétersbourg et d'I. Répine.

SEPPEZZINO Francesco
Né en 1530. Mort en 1579. XVIe siècle. Italien.
Peintre d'histoire.
Élève de Luca Cambiaso et de Giambattista Castilli.

SEPPI Cesarina

Née à Trente (Trentin-Haut-Adige). xxe siècle. Active dans la seconde moitié du xxe s. Italienne.
Peintre.
Elle fit ses études à l'École des Beaux-Arts de Venise, d'où elle sortit diplômée en 1942.
Elle a exposé, entre autres, à Trento en 1943, 1946, 1953, 1956, 1959, 1965 et à Milan en 1956, 1959, 1966, 1970.
Dans une première période, elle se tenait à mi-chemin de l'évocation et de l'abstraction, comme dans le paysage aux accords précieux de bleus et de verts *Mattino sul Virgolo* ou la forme féminine en grand appareil de *Notturno* ou encore le *Dôme de Cologne*, de 1958. Elle passa à une abstraction très chargée de matières épaisses, de 1964 à 1967. Enfin, dans une troisième manière, à partir de 1968, elle aboutit à des constructions totalement abstraites, nées de la rencontre de droites et de courbes, délimitant des surfaces souvent bleu ciel ou vert d'eau, avec quelques éclats de lumière dorée, qui éveillent dans la conscience des souvenirs de mer et de ciel.

SEPT..., Maîtres des. Voir MAÎTRES ANONYMES

SEPTGRANGES Corneille de ou Sept Granges
xvie siècle. Actif à Lyon de 1523 à 1566. Français.
Peintre, sculpteur et graveur sur bois.

SEPTH Peter. Voir SPEETH

SEPTILICI Mircea
Né le 12 août 1912 à Bucarest. xxe siècle. Actif depuis 1984 au Canada. Roumain.
Peintre, dessinateur, aquarelliste, pastelliste.
Diplômé de l'Académie royale d'Art dramatique de Bucarest en 1937, il est autodidacte en peinture. Il a participé à de nombreuses revues littéraires et artistiques de Roumanie. Il vit et travaille à Montréal.
Il figure à des expositions de groupe en Roumanie et au Canada.
Il montre ses œuvres dans des expositions personnelles, dont : 1941, *Le Théâtre en dessins et caricatures*, Foyer du Théâtre Comoedia, Bucarest ; 1947, *Bucarest en miniature*, galerie Caminul Artei, Bucarest ; 1960, *Impressions de Budapest*, Foyer du Théâtre Municipal, Bucarest ; 1967, *Notes de voyage*, Foyer du Théâtre de Comédie, Bucarest ; 1969, *Venise en miniature*, Bucarest ; 1975, *Impressions d'Israël*, Foyer du Théâtre de Comédie, Bucarest ; 1983, *Formes et couleurs*, Foyer du Théâtre de Comédie, Bucarest ; 1985, *Mes fleurs pour Montréal*, galerie d'art contemporain Int'art, Montréal.
Comédien et scénographe, il a également mené une activité de peintre. Celle-ci, d'une facture traditionnelle, illustre presque toujours des lieux ou des moments précis qu'il a appréciés et qu'il aime à faire partager.
Bibliogr. : Ionel Jianou et autres : *Les Artistes roumains en Occident*, American Romanian Academy of Arts and Sciences, Los Angeles, 1986.

SEPULCHRE Philippe
Né en 1939 à Liège. xxe siècle. Belge.
Peintre.
Il a étudié l'architecture à l'Académie Saint-Luc à Tournai et Bruxelles.
Les formes de ses compositions peintes sont architecturées dans une pâte généreuse.
Bibliogr. : In : *Diction. Biogr. illustré des artistes en Belgique depuis 1830*, Arto, Bruxelles, 1987.

SEPULVEDA Mateo Nunez de. Voir NUNEZ de Sepulveda

SEQUEIRA Domingos Antonio de
Né le 10 mars 1768 à Ajuda. Mort le 7 mars 1837 à Rome. xixe siècle. Actif aussi en Italie. Portugais.
Peintre d'histoire, compositions religieuses, portraits, graveur, dessinateur, lithographe.
Il fut élève du décorateur Francisco de Setubal. Il fut envoyé à Rome en 1788, à l'Académie de Saint-Luc, pour compléter ses études et y eut pour maître Antonio Cavallucci. Il obtint en Italie une grande notoriété qui le suivit au Portugal, où il revint en 1795. En 1798, il entra comme novice à la Chartreuse de Laveiras, pour y rester trois ans ; il en sortit pour être nommé peintre de la Cour en 1802. En 1805, il devint directeur de l'Académie des Beaux-Arts de Porto. Il adhéra à la révolution de 1820, celle-ci ayant échoué, il dut quitter le Portugal. Il vint à Paris en 1823, puis il alla de nouveau à Rome, en 1826, et se confina dans

la dévotion. La tradition représente l'artiste comme un caractère des plus singuliers.
Il prit part au Salon de Paris en 1824, y obtenant une médaille d'or. Plusieurs de ses œuvres ont figuré à l'exposition rétrospective organisée à la Fondation Gulbenkian à Paris en 1983. Il peignit, pour la Chartreuse de Laveiras, de grandes compositions sur la vie de Saint Bruno, dont : *Saint Bruno en oraison*. En 1821, il dessina une série de portraits des députés aux Cortès, destinée à un tableau de grand format (aujourd'hui disparu). Parmi ses sujets historiques et religieux, on cite : *Derniers moments de Camoëns – Supplice d'Ugolin – Crucifixion – La fuite en Égypte – L'Adoration des Mages*. L'attention particulière qu'il manifeste pour les effets de lumière permet de le rattacher à la sensibilité du xviiie siècle.
Bibliogr. : Gérald Schurr, in : *Les Petits Maîtres de la peinture 1820-1920, valeur de demain*, Les Éditions de l'Amateur, t. VI, Paris, 1985 – in : *Dictionnaire de la peinture espagnole et portugaise du Moyen-Âge à nos jours*, coll. Essentiels, Larousse, Paris, 1989 – in : *Cien Anos de pintura en Espana y Portugal, 1830-1930*, Antiqvaria, t. X, Madrid, 1993.
Musées : Lisbonne (Mus. nat. d'Art ancien) : *Descente de Croix – Saint Bruno en prière – Allégorie de la fondation de la Casa Pia de Belem – Communion de Saint Onuphre – Les saints ermites Antoine et Paul – Premier Vicomte de Santarem – Apothéose de Wellington – La constitution portugaise est octroyée en 1822 – Egen Mony devant Alphonse VII de Castille – Baron de Quintela*. Paris (Mus. du Louvre) : *Allégorie de la Fondation de la Casa Pia de Belem*, esquisse – Parme (Pina.) : *Le jeune Saint Jean avec l'agneau* – Porto (Mus. Soares dos Reis) : *Saint Bruno – Allégorie à Junot, émissaire de Bonaparte, secourant la ville de Lisbonne – Le denier de César*, ébauche – Rome (Acad. de Saint-Luc).

SEQUENS Franz
Né le 28 décembre 1836 à Pilsen. Mort le 16 juin 1896 à Prague. xixe siècle. Autrichien.
Peintre.
Élève de l'Académie de Prague, puis élève de Kaulbach à Munich. Il peignit des fresques dans la cathédrale Saint-Guy de Prague et des vitraux dans l'église votive de Vienne.

SEQUERA Luis de
xviie siècle. Actif à Séville au début du xviie siècle. Espagnol.
Sculpteur sur bois.
Il fut chargé de l'exécution d'un retable dans l'église Saint-Paul de Séville.

SEQUEVAL Pascal
xviiie siècle. Actif au milieu du xviiie siècle. Français.
Miniaturiste.
Il a peint les miniatures d'un antiphonaire de la Bibliothèque de Besançon.

SEQUIN Otto
Né le 24 janvier 1892 à Zurich. Mort en 1959. xxe siècle. Suisse.
Peintre, graveur.
Il fut élève d'E. Stiefel.
Musées : Winterthur : *Jour d'été*.
Ventes Publiques : Zurich, 11 mai 1978 : *Bouquet de fleurs* 1929, h/t (71x57) : **CHF 2 400** – Zurich, 8 nov. 1980 : *Bouquet de fleurs* 1929, h/t (71x57) : **CHF 2 000**.

SEQUO Simon. Voir SECO Simao

SERA Domenico da
xvie siècle. Travaillant vers 1540. Italien.
Graveur d'ornements.

SERA Paolo del
Mort en 1672 à Florence. xviie siècle. Italien.
Peintre et collectionneur d'art.
Élève de Domenico Passignano et de Tib. Tinelli.

SERABAGLIO Daniele di ou Seravalle, Busti
xvie siècle. Italien.
Graveur.
Il gravait des épées à Milan dans la seconde moitié du xvie siècle.

SERABIA José de
xviie siècle. Espagnol.
Peintre.
Il fut l'un des rares disciples de Zurbaran. Toutefois, ses propres œuvres se rattachent à la première manière de son maître, avant les figurations spiritualisées pré-cézaniennes de la maturité. Le Musée de Cordoue conserve de lui un ensemble intéressant de scènes rustiques très réalistes.

BIBLIOGR. : Jacques Lassaigne : *La peinture espagnole de Velasquez à Picasso*, Skira, Genève, 1952.

SERADOUR Guy

Né le 8 octobre 1922 à Étaples-le-Touquet (Pas-de-Calais). XXᵉ siècle. Français.

Peintre de figures, portraits, pastelliste. Réaliste.

Il est attiré très jeune par la peinture. Il entre en 1939 à l'École des Beaux-Arts de Paris, où il ne reste que trois mois, puis travaille seul.

Il expose dans de nombreux Salons en France, ainsi que dans de nombreux pays étrangers dont la Belgique, l'Angleterre, les États-Unis, la Suède, le Japon, l'Iran. Chevalier de la Légion d'honneur. Il a montré sa première exposition personnelle en 1940 à Alger.

Dans une technique résolument dessinée, le peintre se plaît à saisir le mouvement de ses modèles. André Guégan en dit : « Dans l'univers de Guy Seradour, il y a quelque chose de posé, de réfléchi... Les intérieurs ont cette humilité, ce pouvoir d'évocation qui émeuvent les âmes ».

Seradour

Guy Seradour

BIBLIOGR. : *Guy Seradour – 20 ans de peinture*, s.e., 1990.
MUSÉES : MARSEILLE (Mus. Cantini) – PARIS (Mus. d'Art mod.).
VENTES PUBLIQUES : LOS ANGELES, 10 mars 1976 : *Jeune Fille avec un chien*, h/t (74x59,5) : **USD 800** – DOUAI, 23 oct. 1988 : *Saint-Tropez*, h/t (65x54) : **FRF 11 800** – PARIS, 19 mars 1989 : *Julien*, h/t (33x19) : **FRF 12 500** – VERSAILLES, 20 juin 1989 : *Jeune femme lisant dans un intérieur*, h/t (60x73) : **FRF 40 000** – DOUAI, 3 déc. 1989 : *Garçon*, past. (50x23) : **FRF 13 000** – VERSAILLES, 23 sep. 1990 : *Nature morte au vase de fleurs et fruits*, h/t (73x60) : **FRF 34 500** – PARIS, 30 oct. 1991 : *La Princesse*, h/t : **FRF 17 000** – LE TOUQUET, 14 nov. 1993 : *Les Aigrettes blanches*, h/t (33x24) : **FRF 29 500** – PROVINS, 30 jan. 1994 : *Le Tailleur rouge*, h/t (33x24) : **FRF 33 000** – PARIS, 28 fév. 1994 : *Portrait de Anna Maria comtesse Guy de Mareschal*, past./pap. (41x33) : **FRF 5 000** – CALAIS, 11 déc. 1994 : *Poupy et sa maîtresse*, h/t (65x50) : **FRF 35 000** – BOULOGNE-SUR-SEINE, 12 mars 1995 : *Fillette sur la plage*, h/t (38x46) : **FRF 11 500** – CALAIS, 15 déc. 1996 : *Jeune Fille au petit caniche*, h/t (66x51) : **FRF 25 000** – CALAIS, 23 mars 1997 : *Jeune Fille sur la plage*, h/t (73x54) : **FRF 27 000**.

SÉRAFÉDINO Ébip

XXᵉ siècle. Yougoslave.

Peintre de compositions animées, figures. Expressionniste.

Il est autodidacte. De 1970 à 1974, il a travaillé surtout en Italie et à Berlin et Amsterdam ; de 1975 à 1979 à Paris. Depuis 1980, il participe à des expositions collectives. Il montre des ensembles de ses peintures dans des expositions personnelles : 1995 Paris, galerie Étienne de Causans, et Saarbruck ; 1996 Istanbul et Saarbruck.

Expressionniste polymorphe, ses compositions vont à la limite de l'abstraction.

SERAFIM Dumitru ou Séraphin

Né en 1863 à Bucarest. XIXᵉ siècle. Roumain.

Peintre de figures.

Il fut élève de Henner, Gérome et T. Robert-Fleury. Il a figuré aux expositions de Paris. Il y obtint une mention honorable en 1893, une médaille de bronze en 1900 dans le cadre de l'Exposition universelle. Il peignit également sur porcelaine.

MUSÉES : BUCAREST (Simu) : *Tête de Florentine*.
VENTES PUBLIQUES : PARIS, 24 nov. 1989 : *Élégante à la robe entravée 1914*, porcelaine émaillée (H. 41) : **FRF 4 400**.

SERAFIN Pedro, dit el Griego

XVIᵉ siècle. Actif à Barcelone. Espagnol.

Peintre.

Il peignit un *Jugement Dernier* pour le monastère de Montserrat de 1554 à 1578.

SERAFINI Giulio

Né en 1825 à Venise. XIXᵉ siècle. Italien.

Peintre de genre et de sujets religieux.

Élève des Académies de Venise et de Munich. Il peignit des tableaux d'autel pour des églises du Tyrol du Sud.

SERAFINI Marcantonio

Né vers 1521 à Vérone. Mort après 1576. XVIᵉ siècle. Italien.
Peintre.

Frère de Serafino Serafini. Il peignit des fresques sur des façades de maisons de Vérone.

SERAFINI Paolo

XIVᵉ-XVᵉ siècles. Actif à Modène. Italien.
Peintre d'histoire.

Fils de Serafino Serafini. Il peignit à la cathédrale de Barletta une *Madone et l'Enfant Jésus*, fort vénérée. On y lit : *Paulus filius Magistri Seraphini de Seraphinii pictoris de Mutina pinxit*.

SERAFINI Serafino

Né avant 1324 à Modène. Mort après le 10 janvier 1393. XIVᵉ siècle. Italien.
Peintre.

Père de Paolo Serafini. Cet artiste est surtout connu par l'œuvre qu'il exécuta dans la cathédrale de Modène, œuvre qui porte son nom et la date 1385, dont le sujet principal est le *Couronnement de la Vierge*, et à propos duquel Lanzi dit : « La composition ressemble complètement à celle qui caractérise Giotto et son école, et l'on y reconnaît plus de conformité avec le style du peintre florentin qu'avec aucun autre, à la seule exception que les figures sont plus épaisses, et pour ainsi dire mieux nourries que celles de cet ancien maître ».

SERAFINI Serafino di Francesco

Né vers 1533. Mort entre 1595 et 1605. XVIᵉ siècle. Actif à Vérone. Italien.
Peintre.

Frère de Marcantonio Serafini. Il exécuta des fresques dans le Palais des Rettori de Venise.

SERAFINI Serafino di Giovanni Francesco

Né vers 1457. Mort peu après 1530. XVᵉ-XVIᵉ siècles. Actif à Vérone. Italien.
Peintre de fresques.

Il a peint des fresques dans l'église S. Maria in Organo de Vérone.

SERAFINI Pro'Valeria ou Pro'Serafini

Née le 21 juin 1902 à Rome. XXᵉ siècle. Italienne.
Peintre de portraits, paysages, natures mortes.

Elle fut élève de l'Académie des Beaux-Arts de Rome et reçut les conseils de Sigismondo Lipinsky.

Elle figure dans des expositions de groupe à Rome et Montecatini. Elle montre ses œuvres dans des expositions personnelles à Rome en 1947 et 1959.

Dans une technique traditionnelle et soignée, elle peint des portraits, des natures mortes à la limite du trompe-l'œil, et des paysages.

MUSÉES : LUGANO – MONTECATINI – ROME (Gal. Pontificale) – SALZBOURG.

SERAFINO da Bergamo

XVIᵉ siècle. Travaillant à Venise dans la première moitié du XVIᵉ siècle. Italien.
Miniaturiste.

Il exécuta des miniatures pour l'église Saint-Marc de Venise.

SERAFINO da Brescia

XVIᵉ siècle. Actif à Brescia vers 1530. Italien.
Graveur au burin.

Il travailla pour le roi François Iᵉʳ.

SERAGLIA Alessandro

Mort en 1631. XVIIᵉ siècle. Actif à Modène. Italien.
Sculpteur.

Il sculpta sur terre cuite et sur bois.

SERALGI Ovis, anagramme de **Ivo Saliger**. Voir **SALIGER Ivo**

SERAMBOS

Vᵉ siècle avant J.-C. Actif à Égine probablement vers 480 avant Jésus-Christ. Antiquité grecque.
Sculpteur.

Il sculpta la statue d'un vainqueur d'Olympie.

SERANCX. Voir **SERANS**

SERANGELI Gioacchin Giuseppe

Né en 1768 à Rome. Mort le 12 janvier 1852 à Turin (Piémont). XVIIIᵉ-XIXᵉ siècles. Actif aussi en France. Italien.

Peintre d'histoire, compositions mythologiques, scènes de genre, portraits, compositions murales, fresquiste.

Il fut élève de l'École des Beaux-Arts de Milan, où il sera nommé lui-même professeur à la fin de sa vie ; puis de Jacques-Louis David à Paris. Il exposa au Salon de Paris, entre 1796 et 1817.

Il a peint à fresque la *Légende de Psyché*, dans la villa Somma-riva, sur le lac de Côme.

Musées : Chambéry : *Caritas Romana* – Versailles : *Adieux de Napoléon et d'Alexandre Ier à Tilsit – Napoléon reçoit au Louvre les députés de l'armée après son couronnement.*

Ventes Publiques : Nice, 18 fév. 1981 : *Portrait d'Olympe et Colette de Montcabrier dans un parc* 1812, h/t (200x160) : **FRF 76 000** – Londres, 19 juin 1985 : *Vénus, Cupidon et les Trois Grâces*, h/t (98x72) : **GBP 10 000.**

SERANS Heynderic ou Serancx, Zerans

xve siècle. Actif à Bruges en 1472. Éc. flamande.
Peintre.

SERANS Kerstiaen ou Serancx ou Zerans

Mort en 1539 à Bruges. xvie siècle. Éc. flamande.
Peintre.
Élève de Gheleyn de Wyntere à Anvers.

SERANVOER T.

Peintre de natures mortes.
Cité par le Art Prices Current.
Ventes Publiques : Londres, 23 mars 1910 : *Fleurs dans un vase* : **GBP 5.**

SERAPHIM Juliana

Née en 1934 à Jaffa (Israël). xxe siècle. Libanaise.
Dessinateur.

Elle s'est formée auprès du peintre Jean Khalifié. Elle obtint une bourse d'une année pour aller étudier à Florence (1958-1959), puis une autre pour Paris. Certaines de ses œuvres furent repro-duites dans la revue *Planète.*

Elle participe à des expositions collectives, parmi lesquelles : 1961, 1963, 1968, 1974, 1982, Musée Sursock à Beyrouth, ainsi qu'aux Biennales de Paris, d'Alexandrie et de São Paulo les années soixante.

Elle montre ses œuvres dans des expositions personnelles, dont : 1959, Galleria Internazionale, Florence ; 1960, galerie Amadis, Madrid ; 1960, galerie Vesrière, galerie Forêt, Paris. Elle a reçu le prix Viarego en Italie.

À la demande d'un éditeur new-yorkais, elle a réalisé un port-folio de vingt-sept gravures représentant neuf lauréats du prix Nobel.

SERAPHIN Dumitru. Voir SERAFIM

SERAPHIN Jules

Né à Paris. xixe siècle. Français.
Peintre de paysages et aquarelliste.
Élève de Bauderon et de Vermeron. Il débuta au Salon en 1879.

SÉRAPHINE de Senlis, pseudonyme de Louis Séraphine

Née le 2 septembre 1864 à Assy (Oise). Morte le 11 décembre 1942 à Clermont (Oise). xixe-xxe siècles. Française.
Peintre de natures mortes, fleurs et fruits. Naïf.

Son père, horloger de village, mourut très jeune, vers 1871 ; sa mère faisait des ménages. Enfant, elle gardait les moutons. Elle raconta qu'elle ne fréquenta l'école qu'irrégulièrement, et qu'elle aimait garder les animaux. Elle fut placée comme petite bonne à Paris, à l'âge de treize ans et sans doute jusqu'à quinze, ensuite à Compiègne pendant trois ans. Elle racontait encore être entrée à dix-huit ans dans un couvent, chez les sœurs de Saint-Joseph de Cluny, où elle resta vingt ans, de 1882 à 1902, comme femme de peine, semble-t-il, et non comme religieuse. Sortie de ce couvent en 1902, ses biographes avancent qu'elle fit ensuite des ménages, parce qu'elle était trop pauvre pour se marier. Elle se plaça dans plusieurs maisons de la région de Compiègne, de Saint-Just-en-Chaussée, puis, à partir de 1904, de Senlis. Dans les campagnes, seules trouvent un mari les filles qui peuvent apporter en dot un lopin de terre. Est-ce de la connaissance de cet état de choses qu'on en déduisit que Séra-phine Louis ne s'était point mariée parce qu'elle ne possédait rien ou bien s'en est-elle ouverte à quelqu'un ? Sans doute, y eut-il un regret, une frustration, liés à la signification occultée de son répertoire symbolique, expliquant même son activité créatrice par le besoin impérieux d'exprimer, d'extérioriser les les désirs obscurs qui ne la laissaient en paix, et finalement conduisant sa propre âme torturée et inassouvie à se réfugier dans la folie ? On

comprend aisément qu'il vaudrait la peine de se documenter sur la nature de la folie de Séraphine Louis et tenter de démêler dans le fatras des commérages quel fut en vérité ce personnage vivant, quelle âme était la sienne et quel besoin profond la poussa à peindre.

Ce fut Wilhelm Uhde, Allemand de Paris, qui la découvrit. Séjournant à Senlis en 1912, il l'employait comme femme de ménage, ignorant qu'elle peignait. C'est chez des amis qu'il vit un de ses *Bouquets* et en découvrit l'auteur. Le jeune Allemand, féru des romantiques, crut retrouver en elle le miracle « gothique ». Belle coïncidence, puisqu'à cette époque Wilhem Uhde était un des très rares amateurs d'art naïf, et qu'il ait séjourné justement dans cette cité. Ces peintures de 1912, des natures mortes, ont disparu, confisquées en 1914-1918 au « sujet ennemi ». Uhde ne retrouva Séraphine Louis qu'après la guerre, en 1927, lors d'une exposition de peintres régionaux, à la mairie de Senlis, et s'assura, à partir de ce moment, toute sa produc-tion, qu'il accumula alors dans sa maison de Chantilly. Il faut lire les pages qu'il lui consacre, renseignements de première source, vues particulièrement pertinentes, et surtout le récit amusé et plein de tact qu'il donne de ce qu'il crut être la triste fin de Séra-phine : « Les journaux et les revues d'art parlaient de Séraphine déjà de son vivant et ses tableaux se trouvent dans des collec-tions renommées... Séraphine accueille tout succès comme s'il allait de soi. Elle et Rousseau, c'est un peu la même chose, ont le sentiment absolu de la grandeur de leur œuvre (...) De jour en jour mes ressources diminuaient, je dus prier Séraphine de modérer ses dépenses (...) Presque tous les jours, elle achetait quelque objet inutile... faisait des dettes, commandait de grands cadres très chers avec des têtes d'anges sculptées aux angles. Elle rêvait de gloire mondiale et d'opulence. Quand rien de tout cela ne se produisit (...) elle s'en alla de porte en porte, annonçant la fin du monde... Mais elle vit le monde subsister et son univers imaginaire s'écrouler. Sa raison se refusa à comprendre... » En 1954, rédigeant cette même notice pour la seconde édition du Dictionnaire, je conçus des soupçons quant à la date de mort de Séraphine en 1934 et, en effet, j'appris de l'asile de Clermont, où je m'étais renseigné, qu'elle n'était morte que le 11 décembre 1942, publiant ainsi cette date pour la première fois. En 1957, cette date fut confirmée par le docteur H. M. Gallot, dans un article capital en ce qui concerne Séraphine, puisque, psy-chiatre, il fut de ceux qui la soignèrent à l'asile de Clermont : « Elle eut très peu de visites. Uhde, qui fixe sa mort aux environs de 1934, n'alla certainement pas la voir souvent, s'il y alla jamais car, en fait, elle mourut le 11 décembre 1942 ». Ce docteur pré-cise encore qu'il n'y eut personne à son enterrement et qu'elle fut inhumée dans la fosse commune. Pour sa tombe, simple dalle, elle avait composé l'épitaphe : « Ici repose Séraphine Louis Maillard, sans rivale, en attendant la résurrection bienheu-reuse ».

Ses œuvres figurèrent dans de nombreuses expositions de son vivant : 1929 *Les Peintres du Cœur sacré* à Paris ; 1932 *Les Primi-tifs modernes* ; 1937-1938 *Les Maîtres populaires de la réalité* à Paris puis au musée de Grenoble, au Kunsthaus de Zurich et au Museum of Modern Art de New York avec des préfaces de Ray-mond Escholier, Maximilien Gauthier et M. Wartmann ; 1938 *Primitifs du xxe siècle* à Paris ; 1942 *Primitifs du xxe siècle* à la gale-rie Drouin à Paris ; et après sa mort dans les grandes expositions consacrées à l'art dit naïf et dans les grandes expositions d'art français : 1949 *Peintres primitifs modernes* à la Kunsthalle de Berne ; 1951 *Cinquante Années d'art français* à la Royal Aca-demy de Londres, *Natures Mortes françaises du xviie siècle à nos jours* à la galerie Charpentier de Paris, Ire Biennale de São Paulo ; 1952 *Cinquante Ans de peinture française* au musée des Arts décoratifs de Paris ; 1955 *L'Art du xxe siècle* à la Documenta de Kassel ; 1958 *Les Peintres naïfs du Douanier Rousseau à nos jours* au Casino de Knokke-le-Zoute ; puis *Le Monde des naïfs* au musée Boymans de Rotterdam ; musée national d'Art moderne de Paris, exposition dans laquelle une salle entière lui était consacrée. Des expositions personnelles ont été consacrées à son œuvre, notamment à Paris en 1945 à la galerie de France, en 1951 rétrospective dans le cadre du Salon des Femmes Peintres et Sculpteurs, 1962 Galerie Pierre Birtschansky.

On dit que les peintres du Val de Loire de la Renaissance, lors-qu'ils livraient un carton de tapisserie au lissier, n'en avaient dessiné que les sujets et les ornements, laissant le fond, sous la seule indication de *fond de fleurs*, à la libre improvisation de l'ar-tisan. Cette même invention décorative, nous la retrouvons à plusieurs reprises, surgie des simples, en de certaines civilisa-

tions abouties, mais presque jamais chez les Primitifs, ainsi des manifestations populaires des arts de l'Orient. Ce qu'il faut comprendre ici, quant à Séraphine Louis, c'est qu'on ne doit aucunement assimiler ses œuvres à un mode d'expression primitif, mais au contraire à une production populaire dans le cadre d'une époque particulièrement raffinée. Il est d'autant plus plausible de considérer Séraphine Louis comme une manifestation en dernier sursaut d'une civilisation assoupie, au contraire d'une manifestation primitive, si l'on se souvient que Senlis fut la résidence mérovingienne depuis Clovis et qu'y fut bâtie une des premières cathédrales gothiques. En un point de rencontre de la féodalité germanique avec l'antiquité romaine, Senlis est un des lieux géographiques de l'origine de la chose française, qu'ira encore y chercher Gérard de Nerval.

C'est peut-être s'engager que de prétendre que Séraphine Louis aurait été incapable d'ébaucher grossièrement un personnage ou une composition, tandis qu'elle déploie une richesse inventive et une adresse inexplicables dans l'exécution de ses *Bouquets*. Entre autres exemples, il nous vient tout de suite à l'esprit de comparer son art à celui, combien ingrat, des brodeuses. Comme l'on s'imaginerait plus aisément la femme de ménage de Senlis tissant des dentelles entremêlées à ses obscures rêveries, alors que nous ne saurons jamais par quel trop prodigieux concours de circonstances elle vint à posséder tout un matériel de peinture à l'huile en même temps que son maniement compliqué. Car nous avons regardé de près et en peintre, indépendamment du sujet et de ce qu'il remue en nous, la matière de cette peinture et nous sommes à même d'affirmer qu'elle découle d'une maîtrise consommée des pinceaux, des solvants, des glacis, et des empâtements. Dans l'art de sertir d'un cerne foncé, à la manière des vitraux, chacune des facettes de la composition précieusement émaillées par glacis superposés, sa maîtrise technique égale au moins celle d'un Georges Rouault. Dans son livre consacré à *Cinq Maîtres primitifs*, Wilhelm Uhde nous laisse comprendre (p. 130) qu'il lui procura ultérieurement les beaux matériaux qu'elle convoitait, néanmoins il précise : « Elle n'utilise aucune de multiples couleurs que je lui envoie. Elle se procure les siennes elle-même et y mêle de la laque. Le mystère de cette composition reste un secret qu'elle ne confie à personne ». Il ajoute : « Souvent, au cours des années suivantes, des peintres, pour qui nulle technique n'avait plus de secret, m'ont supplié de leur révéler la composition de la pâte splendide de maint tableau de Séraphine. » Plus que l'essence de son imagination, c'est la technique, proche de celle tant élaborée de Gustave Moreau, qui nous surprend dans les œuvres de Séraphine Louis, et dont nous voudrions éclaircir l'origine.

L'activité créatrice, la veine imaginative, bien qu'ici d'une sorte très particulière et facilement révélatrices sinon inquiétantes, ne sont pas sans de nombreux précédents dans l'histoire des arts et artisanats populaires, et François Mathey, dans un album consacré par les éditions Le Chêne à *Six Femmes peintres*, en fait, dans le cas de Séraphine Louis, une analyse pénétrante : « Le fait est là. Séraphine n'a jamais rien vu, n'a jamais rien appris. Tout juste sait-elle avec application signer son nom au coin de ses toiles. Son secret ? c'est celui de la sève qui monte au printemps, fait fleurir les lilas et s'épanouir les pommes au verger. C'est le mystère incommunicable de la création. Et Séraphine – tout un programme, ce prénom – de son humble univers de campagnarde, crée le paradis où il n'y a plus de femme à la journée, mais des pommes d'or dans les corbeilles, des raisins de vermeil qui pendent en grappes, plus beaux que ceux du pressoir mystique, des bouquets qui flamboient comme les remplages à la rose de Notre-Dame de Senlis. » Il est assez magnifique, de la part de François Mathey, d'avoir songé à rapprocher les *Bouquets* de Séraphine Louis de la rosace de Notre-Dame de Senlis, et cette éventuelle source d'inspiration n'est en effet pas à négliger, surtout comme possible explication à la genèse de sa technique, si elle chercha à imiter les effets d'un tel modèle, ce à quoi pensa aussi Jacques Lassaigne. Wilhelm Uhde dit aussi : « Ce qu'elle peint n'est qu'en apparence un monde étroit de fleurs, de feuilles et de fruits, qui sont en vérité l'image de Dieu, l'âme de cette France royale, le symbole de la ville médiévale, le génie de sa cathédrale, dont le tintement des cloches s'est, par miracle, mué en couleurs ». Un Van Gogh, bien que procédant au contraire d'une maîtrise totalement consciente des moyens de son art, arriva à une même vision macrocosmique des rythmes tourbillonnaires pliant toute la création selon les flamboiements les plus torturés qu'aient jamais conçus gothiques ou manuéliens.

Pierre Gueguen, dans un numéro spécial de la revue *Art aujour-*

d'hui, hasarde la belle comparaison du buisson ardent, que l'on retrouve chez Jakovsky. Séraphine, comme Vincent, ne se sont-ils pas consumés, la mort physique n'ayant guère tardé chez les deux après la mort spirituelle, dans les flammes du brasier où ils s'enfoncèrent d'eux-mêmes extasiés. Comme François Mathey, Wilhelm Uhde s'attarde à ce prénom de Séraphine, qui, racontait-elle, ne lui avait pas été donné par ses parents : « tout aussi ignorants que moi », mais par le curé : « dans la hiérarchie des anges dispensateurs de la lumière divine, les Séraphins occupent la première place ; ils ressemblent à l'éclair et leur nom signifie les *embrasés*. Dans une note peut-être un peu trop souriante, François Mathey trouve encore quelques belles images, disant de Séraphine Louis qu'elle *ourle ses feuilles, brode ses fleurs*, et nommant ses œuvres des *fabuleux herbiers qui n'ont de réalité que dans la botanique séraphique* ». En réalité, il faudra pousser plus profondément l'analyse des œuvres de Séraphine Louis et de l'élan créateur qui les engendra et même ne pas hésiter à recourir aux méthodes d'investigation de la psychanalyse, pour mettre à jour les raisons obscures qui présidèrent à cet insolite enfantement et dont ce sont les répercussions profondes en nous qui troublent si étrangement et non pas seulement l'harmonie céleste de la composition. C'est dans ce sens que Charles Estienne, dans le même numéro de la revue *Art aujourd'hui* allègue les manifestations artistiques des blessés mentaux.

Ce n'est pas le lieu ici d'une analyse détaillée des symboles inconsciemment sexuels que recèle la flore fabuleuse de Séraphine Louis, dissimulés à sa propre conscience d'abord, sous les aspects de fleurs artificielles de couronnes mortuaires, de fruits pulpeux ou irritants, d'yeux glauques inavoués cillant à travers des feuillages poilus ourlés du rose le plus délicat et lourds d'une gale artistique, de chenilles mordorées et de coquillages entrouvrant au cœur de leur carapace hirsute les lèvres de leur secret satiné. Peut-être peut-on voir dans son célibat, un manque ou regret, déterminant la signification cachée de son répertoire, expliquant même son activité créatrice par le besoin impérieux d'exprimer, d'extérioriser les désirs obscurs qui ne la laissaient pas en paix. Enthousiaste, Wilhelm Uhde encore : « Il ne s'agit pas ici de peinture rustique décorative, comme on en peut trouver partout, mais d'une des œuvres les plus puissantes et les plus fabuleuses de l'histoire, qu'on ne juge avec équité qu'en considérant dans la bergère d'Assy, la sœur cadette de la bergère de Domrémy, dans l'œuvre qui, à Senlis, s'élève majestueusement, une apothéose de vocation divine analogue à celle du sacre de Reims, dans cette fin d'un esprit qui tombe dans la démence, un événement correspondant à la mort sur le bûcher de Rouen ». Le docteur Gallot, auquel décidément il convient de toujours se reporter, comme demeurant la source d'informations la plus sûre, a tenté de donner, en psychiatre, une interprétation symbolique de l'œuvre de Séraphine, repartant de l'image du buisson ardent de Guéguen et Jakovsky : « Ce terme de buisson ardent mérite d'être retenu parce que le buisson ardent biblique est le symbole de la maternité de la Vierge. *Le buisson ardent – dit Sainte Brigitte – c'est la Vierge fécondée par le Saint Esprit et qui enfanta sans lésions.* Séraphine, vierge misérable, avait un délire de grossesse, et son œuvre est le jaillissement vers le ciel, à partir d'une terre pauvre et humide, d'un bouquet prodigieux et immense, le plus souvent ensanglanté ». ■ Jacques Busse

BIBLIOGR. : Wilhelm Uhde : Catalogue de l'exposition : *Les Peintres du Cœur sacré*, Galerie Quatre Chemins, Paris, 1927 – Wilhelm Uhde : *Séraphine Louis*, Formes, Paris, 1931 – Maximilien Gauthier, in : Catalogue de l'exposition : *Les Maîtres de la réalité*, Musée de Grenoble, 1937 – René Huyghe : *Les Contemporains*, Tisné, Paris, 1949 – Wilhelm Uhde : *Cinq Maîtres primitifs*, Daudy, Paris, 1949 – Anatole Jakovsky : *La Peinture naïve*, Damase, Paris, s.d. vers 1949 – François Mathey : *Six Femmes peintres*, le Chêne, Paris, 1951 – Jacques Busse : *Séraphine de Senlis*, Information artistique – Paris, nov. 1953 – Jacques Lassaigne : in : *Dict. de la peinture mod.*, Hazan, Paris, 1954 – Bernard Dorival : *Les Peintres du XXᵉ siècle*, Tisné, Paris, 1957 – Dr. H.-M. Gallot : *Séraphine, bouquetière sans rivale des fleurs maudites de l'instinct*, Information artistique, Paris, mai 1957 – Oto Bihalji-Merin : *Das Naïve Bild der Welt*, DuMont Schauberg, Colnoge, 1959 – Nino Frank : *Séraphine l'obscure*, in : Catalogue de l'exposition : *Séraphine de Senlis*, Galerie Pierre Birtschansky, Paris, 1962 – Jacques Busse : *Séraphine de Senlis*, Pour l'Art, Lausanne, janv.-févr. 1963 – Oto Bihalji-Merin : *Les peintres naïfs*, Delpire, Paris, s.d. vers 1967 – Dr. H.-M. Gallot : *Séraphine : 1864-1942*, in : *Séraphine*, Galerie d'Art de la Tradition Populaire, Paris, mars 1968 – J.-P. Foucher : *Séraphine de*

Senlis, L'Œil du temps, Paris, 1968 – in : Encyclopédie *Les Muses*, Grange Batelière, Paris, 1969-1975.

Musées : BEAUVAIS – GRENOBLE (Mus. des Beaux-Arts) : *Les fruits* vers 1928 – HAMBOURG (Kunsthalle) : *La Séraphine bleue ou Les Grandes Feuilles* – KHARKOV (Mus. de la ville) – KIEV (Mus. des Beaux-Arts) – NEW YORK (Mus. of Mod. Art) – ODESSA (Fonds de cult.) – PARIS (Mus. nat. d'Art mod.) : *Les Grenades sur fond vert* vers 1927 – *L'Arbre du Paradis* vers 1929 – *L'Arbre rouge* vers 1930.

Ventes Publiques : PARIS, oct. 1945-juil. 1946 : *Fleurs* : FRF 36 000 – PARIS, 19 mai 1954 : *Marguerites sur fond vert* : FRF 175 000 – PARIS, 20 mars 1964 : *Feuillages* : FRF 6 000 – PARIS, 25 mars 1968 : *Bouquet de fleurs* : FRF 25 000 – PARIS, 12 juin 1969 : *Fleurs* : FRF 28 000 – LONDRES, 11 avr. 1972 : *Fruits* : GNS 2 700 – ZURICH, 1er juin 1973 : *Cerises sur fond jaune* : CHF 20 000 – PARIS, 29 oct. 1974 : *Fleurs des champs* : FRF 36 000 – ZURICH, 28 mai 1976 : *Cerises sur fond jaune*, h/pan. (25x19) : CHF 4 200 – VERSAILLES, 9 mars 1980 : *Branche de cerisier*, h/pan. (19,5x25) : FRF 6 500 – PARIS, 24 mars 1981 : *Fleurs*, h/pan. (27x35) : FRF 18 000 – ZURICH, 21 juin 1985 : *Marguerites*, h/pan. (29,5x35,5) : CHF 5 000 – PARIS, 27 juin 1986 : *Jeté de fleurs*, h/pan. (49x60) : FRF 35 000 – PARIS, 22 juin 1989 : *Le bouquet*, h/t (92x73) : FRF 380 000 – PARIS, 27 mars 1990 : *Feuilles, fleurs et fruits, bouquet* vers 1929, h/t (92x60) : FRF 235 000 – PARIS, 15 juin 1991 : *Bouquet de fleurs sur fond rouge*, h/t (100x65) : FRF 250 000 – LONDRES, 16 oct. 1991 : *Fleurs sur fond bleu*, h/pan. (21x26,1) : GBP 4 180 – PARIS, 3 juil. 1992 : *Cerises*, h/t (36x49) : FRF 18 000 – PARIS, 3 juin 1992 : *Fleurs et fruits*, h/t (130x161) : FRF 15 000 – PARIS, 26 nov. 1993 : *Bouquet de mimosa*, h/t (145x97) : FRF 385 000 – PARIS, 2 juin 1995 : *Bouquet de fleurs*, h/t (120x89,5) : FRF 160 000.

SERAPION
D'origine inconnue. Ier siècle avant J.-C. Antiquité grecque.
Peintre.
Il travailla à Rome et peignit probablement des paysages et des architectures.

SERATELLI Alessandro. Voir SARATELLI

SERATRICE Vincenzo
Né à Rome. XIXe siècle. Italien.
Peintre de genre.
Il exposa à Milan et à Rome.

SERAUCOURT Claude
Né le 24 novembre 1677 à L'Arbresle (Rhône). Mort le 15 février 1756 à Lyon (Rhône). XVIIIe siècle. Français.
Graveur au burin.
Il grava un plan de la ville de Lyon.

SERAVALLE Daniele di. Voir SERABAGLIO

SERAVITS Mathias. Voir SCHERVITZ

SERBALDI della Pescia Pietro ou Pier Maria ou Serbaldi da Pescia, appelé aussi Mariano da Pescia, ou Pier Maria Fiorentino Pescia, dit Tagliacarne
Né en 1454 ou 1455. XVe siècle. Actif à Florence et à Rome. Italien.
Tailleur de camées et de monnaies.
Il travailla chez Jac. Tagliacarne ; on cite de lui *Vénus et l'Amour*, statuette en porphyre, conservée à la Galerie de Florence. Peut-être identique à un peintre nommé Gratiadei.

SERBEYRA Felipe
XVIIe siècle. Travaillant en 1610. Portugais.
Peintre.
Il fut chargé de l'exécution des stations du Chemin de croix à El Porrino.

SERBINOV Ivan
Né en 1946. XXe siècle. Russe.
Peintre de compositions animées, figures, nus. Tendance expressionniste.
Il fut élève de l'école des beaux-arts de Kichinev et de l'académie des beaux-arts de Léningrad. Il est membre de l'Union des Peintres de l'URSS. Il expose depuis 1974.
Il peint grossièrement ses sujets, à larges coups de pinceaux.

SERCEAU Jean
XVIIe siècle. Français.
Sculpteur sur bois.
Il a sculpté les stalles dans l'église de Varize, près de Châteaudun, en 1650.

SERCHIOLI Giorgio
XVIIe siècle. Actif à Carrare au milieu du XVIIe siècle. Italien.
Sculpteur.
Il a sculpté le maître-autel de l'église Saint-Jean l'Évangéliste de Parme en 1660.

SERDA Émile ou Jacques Émile
Né à Montpellier (Hérault). Mort en 1863 à Béziers (Hérault). XIXe siècle. Français.
Paysagiste.
Le Musée de Béziers conserve de lui *Chemin près de la Salvetat* ; *Four à plâtre* ; *Vue de Béziers* ; *Paysage*.

SERDJOUKOFF Grigori
XVIIIe siècle. Actif dans la seconde moitié du XVIIIe siècle. Russe.
Peintre de portraits.

SERDJOUKOFF Stiépan Filippovitch
Né en 1748. XVIIIe siècle. Russe.
Peintre d'histoire.
Élève de l'Académie de Saint-Pétersbourg.

SEREBOURS
XIXe siècle. Travaillant en 1805. Allemand.
Miniaturiste.
On cite de lui un *Portrait d'homme*.

SEREBRIAKOFF Gavril Ivanovitch
Né vers 1745. Mort en 1818. XVIIIe-XIXe siècles. Russe.
Peintre de batailles, de portraits, peintre de miniatures.
Élève et professeur de l'Académie de Saint-Pétersbourg.

SEREBRIAKOFF Vassili Alexandrovitch
Né le 20 décembre 1810. Mort en 1886. XIXe siècle. Russe.
Peintre d'histoire, portraits.
Élève de l'Académie de Saint-Pétersbourg. La Galerie Tretiakov de Moscou conserve de lui *Fruits* et un autre tableau.

SEREBRIAKOV Alexander ou Serebriakoff Alexandre
Né en 1907. Mort le 10 janvier 1995. XXe siècle. Actif en France. Russe.
Peintre de paysages, aquarelliste, peintre à la gouache, dessinateur, décorateur de théâtre, technique mixte.
Il a peint des vues de Paris et réalisé des décors de théâtre.

Ventes Publiques : NEW YORK, 22 mai 1986 : *Intérieur d'une bibliothèque* 1943, aquar. et gche (42x55,4) : USD 17 000 – MONACO, 11 oct. 1991 : *Projet de décor pour « La Sylphide »* 1947, aquar. et encre (43x62) : FRF 16 650 ; *Atelier de Mr Christian Bérard, rue Casimir Delavigne à Paris* 1948, encre, aquar. et gche (39x57,5) : FRF 344 100 – LONDRES, 17 nov. 1994 : *Le stand de Madeleine Castaing au Salon des Antiquaires* 1948, cr. et aquar. (31,4x42,9) : GBP 14 950 – LONDRES, 25 oct. 1995 : *Vue du Louvre* 1931, gche et aquar./pap. (62x47) : GBP 4 025 – PARIS, 28 mars 1996 : *Vues vers Passy, Ile des Cygnes, Pont Mirabeau, Viaduc d'auteuil, Usines Citroën, emplacement actuel de Radio-France* 1931, aquar. (71x45) : FRF 18 000.

SEREBRIAKOVA Maria
Née en 1965 à Moscou. XXe siècle. Russe.
Sculpteur, auteur d'installations. Conceptuel.
De 1977 à 1983, elle fut élève de l'académie des beaux-arts Sourikov à Moscou, où elle vit et travaille. Elle prépare le concours de l'école des beaux-arts mais y renonce, jugeant l'enseignement trop conventionnel. À partir de 1987, elle parcourt le monde, résidant notamment à New York, Turin, Berlin, Paris.
Elle participe à de nombreuses expositions collectives, notamment celles consacrées à la jeune génération russe : 1987 *Exposition rétrospective des artistes moscovites 1957-1987* à Moscou ; 1988, 1989, 1990 Palais central de la Jeunesse à Moscou ; 1989 Belgrade, Lisbonne, Vienne ; 1990 Berlin, Ostende, Stedelijk Museum d'Amsterdam, New York, Boston, Turin ; 1991 PS1 de New York, Cracovie ; 1992 Documenta de Kassel ; 1993 Museum Van Hedendaagse Kunst de Gand, Kunsthalle de Lophem ; 1994 Berne. Elle montre ses œuvres dans des expositions personnelles : 1991 galerie Skola à Moscou ; 1992 galerie Persano à Turin, Kunstlerhaus Bethanien de Berlin ; 1992, 1993 galerie Zeno'X à Anvers ; 1995 Centre d'art Le Creux de l'Enfer à Thiers.
Rejetant l'art officiel et le réalisme, elle pratique un art à tendance conceptuelle, intégrant fréquemment ses propres photographies. Profondément influencée par Wittgenstein, elle a d'abord travaillé sur le langage et sa structure. Puis, dans des sculptures et installations réalisées à partir de matériaux de récupération (papier, verre, Plexiglas) qu'elle assemble de façon

minimale, elle travaille sur la notion de devenir, le passage du temps. Elle conçoit l'art comme une sorte de rituel, qui décrit le vide et en est la forme, révélant ce que les mots ne peuvent dire.
BIBLIOGR. : Catalogue de l'exposition : *6 Moskauer Konzeptualisten*, Galerie Rigassi, Berne, 1994 – Pascale Cassagnau : *Maria Serebriakova*, Art Press, n° 199, Paris, fév. 1995.

SEREBRIAKOVA Zinaida Evgenieva ou Serebyakova Sinaïda Iévgénievna
Née en 1884 à Neskoutchnoe (Kharkov). Morte en 1967 à Paris. XXe siècle. Russe.
Peintre de figures, portraits, nus, peintre à la gouache.
Fille du sculpteur Eugène Lancerray, elle étudia à Saint-Pétersbourg, à l'école de M. Tenicheva chez Ilia Répine, puis dans l'atelier de Osip Braz de 1903 à 1905. Elle séjourna en Italie de 1902 à 1903, à Paris en 1905 et 1924, en Crimée en 1911, au Maroc en 1928 et 1932. Elle fut membre du Monde de l'Art.
MUSÉES : MOSCOU (Gal. Tretiakov) : *À la toilette – Le Blanchissement de la toile* 1910 – SAINT-PÉTERSBOURG (Mus. russe) : *Baigneuses.*
VENTES PUBLIQUES : LONDRES, 4 mars 1982 : *Portrait d'Yvette Chauviré*, past. (59,8x48,3) : **GBP 1 150** – LONDRES, 15 fév. 1984 : *Jeunes Marocaines assises* 1928, past. (46x61) : **GBP 750** – LONDRES, 20 fév. 1985 : *Jeunes marocaines* 1932, past. (61x45,5) : **GBP 750** – LONDRES, 14 déc. 1995 : *Vue d'un village en France* 1926, gche (46x62) : **GBP 7 130** – LONDRES, 17 juil. 1996 : *Portrait de Ekaterina N. Geidenreikh* 1929, fus. et past. (61x46,5) : **GBP 7 475** – LONDRES, 19 déc. 1996 : *Portrait d'Alexandre Benois di Stetto* 1916, gche, cr. (64x35) : **GBP 2 300.**

SEREC
XIXe siècle. Travaillant en 1828. Français.
Miniaturiste.
Un autoportrait de lui figura à l'exposition de miniatures du Musée de Vannes, en 1912.

SEREGNI Luigi
Né en 1819 à Milan. XIXe siècle. Actif à Venise. Italien.
Médailleur et graveur de monnaies.

SEREGNI Vincenzo ou Seregno, appelé aussi Vincenzo dell'Orto, dit il Seregni
Né vers 1504 ou 1509. Mort le 12 janvier 1594 à Milan. XVIe siècle. Italien.
Sculpteur et architecte.
Il travailla à la cathédrale de Milan.

SEREGNO Cristoforo da. Voir CRISTOFORO da Seregno

SEREGNO Giovanni Angelo
XVe-XVIe siècles. Italien.
Peintre.
Probablement frère de Giovanni Antonio Seregno, en collaboration de qui il exécuta divers travaux dans la cathédrale de Milan. Il vivait encore dans cette ville en 1524. On le cite notamment comme ayant exécuté en 1486 une figure de la Vierge.

SEREGNO Giovanni Antonio
Mort après 1524. XVe-XVIe siècles. Italien.
Peintre.
Parent, peut-être frère de Giovanni Angelo Seregno. Dans tous les cas, ils travaillèrent presque constamment ensemble. On les cite dès 1488 occupés à la cathédrale de Milan. Giovanni Antonio est mentionné également travaillant avec Boltraffio en 1503.

SERENA
XVIIIe siècle. Travaillant en 1797. Allemand.
Miniaturiste.
On exposa de lui, à Hanovre en 1918, un *Portrait d'homme.*

SERENA Basilio
Originaire de Campione. XVIIIe siècle. Travaillant en 1781. Italien.
Stucateur.
Il exécuta des ornements de stuc dans le Palais Angelin à Rovigo.

SERENA Carlo
XVIIe siècle. Actif dans la seconde moitié du XVIIe siècle. Autrichien.
Sculpteur.
Il travailla pour des châteaux de Bohême et de Silésie.

SERENA Francesco Leone
XVIIIe siècle. Actif dans la première moitié du XVIIIe siècle. Autrichien.

Stucateur.
Il travailla pour le monastère d'Ottobeuren et le Landhaus d'Innsbruck.

SERENA Johann Baptist
XVIIe siècle. Travaillant en Silésie de 1661 à 1677. Allemand.
Stucateur.

SERENA Luigi
Né le 1er août 1855 à Montebelluna. Mort le 12 mars 1911 à Trévise. XIXe-XXe siècles. Italien.
Peintre de genre, aquarelliste.
Il fut élève de Pompeo Molmenti. Il exposa à Venise, Milan, Turin, Florence, et à Paris, où il reçut en 1889 à l'Exposition universelle une médaille de bronze.
MUSÉES : TRÉVISE (Pina. mun.).
VENTES PUBLIQUES : LONDRES, 4 nov. 1977 : *Dimanche matin à Venise*, h/t (120,5x80) : **GBP 1 600** – LONDRES, 14 fév 1979 : *Couple au repos dans un intérieur rustique*, h/t (101x78,5) : **GBP 3 300** – ROME, 1er déc. 1982 : *La marchande d'œufs*, h/t (65x55) : **ITL 2 200 000** – ROME, 27 avr. 1993 : *Jeune lavandière* 1886, aquar./cart. (44x29,5) : **ITL 2 139 500.**

SERENA Vittorio
XVIIe siècle. Travaillant en 1634. Italien.
Graveur au burin.

SERENARI Gasparo ou Serenario
Né en 1694 à Palerme. Mort en 1759. XVIIIe siècle. Italien.
Peintre d'histoire et de fresques.
Élève de Sebastiano Conca à Rome. Il peignit, à Palerme, la coupole de l'église des Jésuites, et un tableau d'autel pour le monastère de l'église de la Carita.

SERENDAT DE BELZIM Louis
Né le 26 juin 1854 à Port-Louis (Île Maurice). Mort en 1933 à Paris. XIXe-XXe siècles. Français.
Peintre de compositions religieuses, genre, portraits.
Il fut élève de Carolus Duran, et de Alexandre Cabanel. Il fut officier de l'instruction publique. Président-fondateur du Salon d'Hiver à Paris, il exposa au Salon des Indépendants, dont il fut membre fondateur.
Il a peint un triptyque dans l'église de Carquefou.

SERENIO Alexander ou Serenj
Né à Lugano. Mort en 1688 à Graz. XVIIe siècle. Autrichien.
Sculpteur et stucateur.
Il exécuta des ornements en stuc dans les sacristies de l'église de Maria-Zell.

SERENIO Josef
Mort le 30 août 1710 à Graz. XVIIIe siècle. Autrichien.
Stucateur.
Assistant d'Antonio Quadrio. Il travailla dans des châteaux de Styrie.

SERENNE Célestin André Marie
Né le 26 mai 1846 à Nantes (Loire-Atlantique). XIXe siècle. Français.
Peintre de portraits.
Il n'eut aucun maître et débuta au Salon de 1876.

SERENO Costantino
Né en 1829 à Casal Montferrato. Mort en janvier 1893 à Turin. XIXe siècle. Italien.
Peintre de genre.
Il exposa à Turin, Milan et Rome. Il exécuta des fresques pour les églises de Casale et de Turin. Le Musée municipal de cette ville conserve des œuvres de cet artiste.

SERES Johann
XVIe siècle. Hongrois.
Sculpteur.
Il a sculpté le portail de la maison Mikes de Klausenbourg.

SÉRÉVILLE Michel de
Né en 1922 à Saumur. XXe siècle. Français.
Peintre de compositions animées, figures, nus, portraits, paysages, marines, dessinateur, peintre à la gouache, pastelliste, illustrateur, dessinateur.
Il fut élève de l'école des beaux-arts de Paris. Il étudia aussi la danse et dansera notamment à la Comédie française à Paris.
Il montre ses œuvres dans des expositions personnelles, notamment en 1975 à l'Institut national de l'audiovisuel et à l'étranger : Kiev, Moscou, Denver, Léningrad, Cologne, Hillversum.

Il a réalisé de nombreuses scènes de cirque, notamment des clowns, ainsi que de nombreuses illustrations pour des couvertures de romans.

VENTES PUBLIQUES : PARIS, 21 nov. 1988 : *L'hiver* (73x50) : FRF 12 000.

SEREVILLE Philippe de

Né le 17 mars 1820 à Moulins (Allier). XIXᵉ siècle. Français.
Peintre d'oiseaux.
Il exposa au Salon en 1849 et en 1850.

SEREX Philippe

Né le 6 octobre 1871 à Genève. XIXᵉ-XXᵉ siècles. Suisse.
Dessinateur.
Il fut élève d'Edouard Ravel. Il réalisa des affiches.

SERFOLIO Giacomo

Né à Fontanabuona. XVᵉ-XVIᵉ siècles. Actif de 1496 à 1502. Italien.
Peintre.
Il a peint un retable dans le Sanctuaire du Mont de Gênes en 1498.

SERGARDI Domenico

XVIIIᵉ siècle. Actif dans la seconde moitié du XVIIIᵉ siècle. Italien.
Peintre.
Il exécuta des fresques dans la cathédrale de Spoleto de 1766 à 1768.

SERGE, pseudonyme de Féaudierre Maurice

Né le 14 décembre 1909 à Paris. XXᵉ siècle. Français.
Peintre de genre, dessinateur.
Il a voyagé à travers toute l'Europe, Angleterre, Hollande, Belgique, Italie, Espagne, Allemagne, Pologne, Russie, Pays scandinaves. Membre du Salon de l'Araignée, il obtint un grand prix à l'Exposition internationale de Paris, en 1937.
Figure bien parisienne, il s'est imposé de longtemps comme le critique et l'historien attitré des spectacles du cirque, réalisant aussi de nombreuses scènes de la vie parisienne. Il a toujours illustré lui-même les innombrables articles donnés aux journaux et revues et surtout les ouvrages qu'il consacra presque tous au monde du cirque : *Vive le cirque – Le Monde du cirque – Panorama du cirque – Histoire du cirque – La Route des cirques – Magie des bohémiens* ou bien *Londres secret – L'Île aux merveilles – Le Vagabond de Paris – Filles du sud et képis blancs – Gitanes et toreros*, etc.

SERGEANT Edgar

Né le 25 novembre 1877 à New York. XXᵉ siècle. Américain.
Peintre.
Il fut élève de Frank Vincent Du Mond et Gifford Beal. Il fut membre de la Fédération américaine des arts et du Salmagundi Club.

SERGEIEFF Andréi Alexéiévitch

Né le 15 juin 1771. Mort le 24 novembre 1837. XVIIIᵉ-XIXᵉ siècles. Russe.
Peintre de vues.
Élève de l'Académie de Saint-Pétersbourg. Il peignit des vues de Constantinople.

SERGEIL Jean

XVIIIᵉ siècle. Français.
Sculpteur.
Il exposa au Salon en 1779.

SERGEL Johan Tobias ou Sergell

Né le 28 août 1740 à Stockholm. Mort le 26 février 1814 à Stockholm. XVIIIᵉ-XIXᵉ siècles. Suédois.
Sculpteur de bustes, graveur, dessinateur.
Né à Stockholm, Sergel est en fait d'origine allemande. Son père, natif d'Iéna, arrive en Suède et y travaille comme sellier et brodeur pour le compte de l'armée suédoise. Un an avant la naissance de Johan Tobias, il se fixe à Stockholm. L'enfant étudie à l'école allemande, fait un court apprentissage dans l'atelier paternel, puis apprend le dessin avec Jean Eric Rehn et le modelage avec Adrien Masreliez. En 1757, il entre dans l'atelier de Pierre-Hubert Larchevêque et en devient rapidement l'assistant. Dès l'année suivante il accompagne son maître à Paris, y

séjourne sept mois et y étudie même pendant un trimestre à l'Académie Royale de Peinture et Sculpture. Influencé par Larchevêque qui lui insuffle l'idéal classique, Sergel, de retour à Stockholm, garde le contact avec un art français alors en pleine mutation. On connaît de cette époque des médaillons, des reliefs d'après l'Antique. On sait aussi qu'il obtient « un emploi indépendant dans le cadre de la construction du château royal », et qu'en 1763 il est reçu maître à l'Académie de Stockholm.
Quelques années plus tard il fait ce fameux séjour à Rome qui semble tout à fait déterminant, tant sur son œuvre que sur sa vie. En effet, parti à Rome en 1767, il y séjournera onze ans et y connaîtra ses premiers succès. Durant ce séjour il garde le même plan d'étude qu'il s'est fixé à son arrivée : « L'Antique le jour et le soir l'étude de la nature. » A Rome il se mêle à un milieu cosmopolite, fréquente les Français du palais Mancini : Houdon, Boizot, Ménageot, Stouf, Clodion et surtout Vincent avec lequel il semble avoir été particulièrement lié ; il se lie aussi avec Füssli, arrivé à Rome en 1770. Passionné d'antiques, un voyage à Naples en 1768 lui fait découvrir Pompéi et Herculanum. Son *Faune* (1770-1774), première manifestation de ce néo-classicisme de la sculpture européenne, lui vaut d'emblée une renommée internationale. Il a alors trente-quatre ans. En 1778, Gustave III, couronné Roi de Suède depuis six ans, rappelle Sergel qui quitte Rome. Après un séjour de huit mois à Paris, où il est agréé à l'Académie Royale de Peinture et Sculpture avec, pour morceau de réception, *Le Spartiate Orthryadès mourant*, et un détour en Angleterre, il arrive à Stockholm en juillet 1779. Le Roi le nomme premier sculpteur à la place de Larchevêque, mort l'année précédente. Commence pour Sergel une période officielle, bien qu'il ne reçût pas immédiatement de commandes importantes. Il exécute alors en marbre plusieurs ébauches datant de sa période romaine, participe à la décoration de l'Opéra de Stockholm, réalise un *Buste de Gustave III* (qui n'est pas une œuvre majeure), et fait d'autres nombreux bustes. En 1783-1784, il retourne en Italie et sert de guide à son souverain, et c'est bien après son retour qu'il commence le grand ouvrage de sa période suédoise, une *Statue de Gustave III*. Ébauchée en 1790, modelée en 1792, elle n'est coulée qu'en 1806 et inaugurée en 1808, soit seize ans après la mort du souverain.
Le plus grand sculpteur suédois de la fin du XVIIIᵉ siècle, Johan Tobias Sergel, est aussi un des précurseurs du néo-classicisme, précédant sans doute Canova dans cette voie. Sergel semble subir des influences conjuguées et apparemment contradictoires : l'idéal classique allié au souci de perfection de l'antiquité, face à l'envolée baroque et au dynamisme du Bernin. D'ailleurs son œuvre entier peut presque se résumer dans cet antagonisme. Une verve, une vivacité, une vigueur du mouvement, une liberté étonnante dont témoignent dessins, croquis et esquisses préparatoires, soudain assagies, disciplinées, domptées jusqu'à ces morceaux splendides mais souvent froids d'éloquence néo-classique. La genèse du *Faune* est en ce sens révélatrice. Des esquisses dessinées, qui semblent dater de 1768-1769, très libres, pleines de mouvement, presque rococo, à la première ébauche en terre cuite de 1770 encore pleine de vivacité, palpitante, au marbre final de 1774, admirablement rythmé, d'une grande finesse, mais où, pour reprendre l'expression de Jean-Marie Lannegrand d'Augimont : « la pureté un peu froide de la forme parfaite a absorbé la vie », on perçoit l'itinéraire parcouru par Sergel. C'est cette même distance qui sépare des dessins préparatoires franchement passionnés, les sculptures de couples à résonance érotique, qu'il aussi à cette époque, les *Mercure et Psyché* ; *Jupiter et Junon* ; *L'Amour et Psyché* ; *Vénus et Anchise* ; et *Mars et Vénus* (1771-1772), qui constituent un des thèmes favoris de sa période romaine.
Sergel, de retour en Suède, comblé d'honneurs, est souffrant, et la maladie, en dépit de la place dominante qu'il occupe dans la vie culturelle suédoise, le rend dépressif. De ses affres et de ses angoisses, ses dessins restent comme un journal intime. Il s'y figure, assailli par la mort, tourmenté par ses chimères, dans des élans de plume d'une spontanéité déjà romantique. Si Sergel sculpteur a connu la gloire de son vivant et si son influence s'est fait sentir jusqu'au-delà des frontières suédoises, c'est néanmoins Sergel dessinateur qui parle le plus à notre sensibilité contemporaine. Volontiers paillard, aimant la bonne chère, joyeusement anti-clérical, irrévérencieusement athée, parfois libertin, puis douloureusement mélancolique, Sergel dessinateur a fait preuve d'une talentueuse liberté d'exécution, d'une verve étonnante, pleine d'humour, parfois féroce, souvent proche de la caricature, et s'est révélé être le témoin attentif d'une société en pleine mutation. ■ P. F.

BIBLIOGR. : Jean-Marie Lannegrand d'Augimont : *Sergel : fougue et mélancolie*, Connaissance des Arts, no 285, novembre 1975, Paris – Per Bjunström : *Sergel. Dessins*, Paris, P.-J. Oswald, 1975.

MUSÉES : COPENHAGUE : *Faune* – HELSINKI : *Faune couché* – KASSEL : *Frédéric II de Hesse-Cassel* – PARIS (Mus. du Louvre) : *Faune ivre* – STOCKHOLM : *Faune couché* – *Apollon* – *Vénus Callipyge* – *Gustave Adolphe II* – *Gustave III* – *Sophie-Madeleine, femme de Gustave III* – *Gustave Adolphe IV enfant* – *Charles XIII, alors duc de Sudermaine* – *Hedwig-Elisabeth-Charlotta, femme de Charles XIII* – *Frédéric-Adolphe, duc d'Ostrogothie* – *Sophie Albertine* – *Gustave Adolphe IV* – *Ulrik Scheffer* – *Gustaf-Adolf Reuterholm*, marbres – *Le père de l'artiste* – *Le peintre Johann Pasch* – *Diomède* – *L'Amour et Psyché* – *Tobie* – *Femme sortant du bain* – *Deux lions* – *Cérès cherchant Proserpine* – *Cariatide* – quinze terres cuites, quatorze plâtres, soixante-et-un médaillons et une vingtaine d'esquisses.

VENTES PUBLIQUES : LONDRES, 19 juin 1970 : *Le roi Gustave III de Suède en buste*, marbre blanc : **GBP 2 100** – LONDRES, 2 juil. 1985 : *La mort du vieillard*, craie noire, pl. et lav. (24,8x34,8) : **GBP 750** – STOCKHOLM, 28 oct. 1985 : *Joakim Beck-Friis 1793*, marbre blanc (H. 78) : **SEK 540 000** – LONDRES, 1987 : *Un sculpteur à son travail*, pl. et lav. reh. de blanc/pap. gris (42x26,8) : **GBP 4 800** – STOCKHOLM, 19 avr. 1989 : *Portrait d'Eleonora Lovisa Antoinette Ridderstolpe 1779*, plâtre (diam. 67) : **SEK 9 000** – STOCKHOLM, 29 mai 1991 : *Portrait en buste de Gustave III*, plâtre (H. 65) : **SEK 45 000**.

SERGENT
XVIIIᵉ-XIXᵉ siècles. Français.
Peintre de natures mortes.
Il travailla à Salins. Le Musée de Lons-le-Saunier conserve de lui *Fruits et oiseaux*.

SERGENT Antoine Louis François ou **Sergeant**, appelé aussi **Sergent-Marceau**
Né le 9 octobre 1751 à Chartres. Mort le 15 juillet 1847 à Nice (Alpes-Maritimes). XVIIIᵉ-XIXᵉ siècles. Français.
Peintre d'histoire, portraits, peintre à la gouache, aquarelliste, graveur, dessinateur.
Élève de Saint-Aubin, il s'inspira surtout de la manière d'Alix et produisit des portraits imprimés assez estimés. Lors de la Révolution, il montra ses convictions républicaines, et fut secrétaire du club des Jacobins. En 1794, il épousa la sœur de Marceau, épouse divorcée de Champion de Cernel. La Terreur thermidorienne l'obligea à fuir en Suisse, où il vécut deux ans. De retour à Paris, il reprit son rang parmi les artistes les plus actifs, mais le 18 brumaire le contraignit à un nouvel exil. Il alla se fixer à Venise et y publia *Les Costumes des peuples anciens et modernes*. Il devint aveugle à la fin de sa vie. Il exposa au Salon officiel de 1793 à 1801, et au Salon de la Correspondance en 1799. Il réalisa des lithographies.
MUSÉES : CHARTRES : *La Femme de l'artiste* – PARIS (Mus. Carnavalet) : *Portrait du général Marceau* – *Portrait de la femme de l'artiste*.

VENTES PUBLIQUES : PARIS, 1876 : *Le magnétisme*, aquar. : **FRF 185** – PARIS, 20 mai 1899 : *Portrait en pied du général Marceau* : **FRF 153** – PARIS, 26 fév. 1900 : *La prise de la Bastille*, dess. : **FRF 355** – PARIS, 20 mars 1901 : *La rose mal défendue*, aquar. : **FRF 110** – PARIS, 8-9 déc. 1933 : *L'Arbre de la Liberté 1793*, mine de pb : **FRF 135** – PARIS, 7 déc. 1934 : *La charge du prince de Lambesc*, aquar. : **FRF 3 800** – PARIS, 14 mai 1936 : *Le marché des Saints Innocents*, pl. et lav. d'aquar. : **FRF 4 000** – PARIS, 5 nov. 1936 : *Le Dauphin et madame Elisabeth*, dess. : **FRF 1 950** – PARIS, 27 juin 1941 : *Les prisonniers*, lav. d'encre de Chine. attr. : **FRF 700** – PARIS, 11-13 nov. 1942 : *La danse autour de l'arbre de la Liberté*, aquarelle, sans indication de prénoms, attr. : **FRF 21 000** – PARIS, 10 déc. 1943 : *Feuille d'études*, pointe noire et lav., Attr. : **FRF 300** – PARIS, 31 mars 1944 (sans indication de prénoms) : *Bal révolutionnaire*, aquar., attr. : **FRF 14 800** – PARIS, 10 juil. 1944 : *Études de cavaliers*, deux dess. : **FRF 9 100** – PARIS, 4 juin 1947 : *Portrait présumé de Marie-Thérèse Charlotte de France*, gche, attr. : **FRF 2 700** – PARIS, 28 mars 1963 : *Sergent-Marceau enseignant le dessin à sa fiancée*, aquar. : **FRF 5 400** – PARIS, 22 mars 1995 : *La Marchande de fleurs*, gche et aquar. (21,5x16,5) : **FRF 11 500**.

SERGENT Charles
Né à Beaumont-sur-Sarthe (Sarthe). XIXᵉ siècle. Français.
Peintre de portraits, paysages.
Il exposa au Salon en 1859 et en 1865.

SERGENT F. J., appellation erronée. Voir **SARJENT**

SERGENT Henri Jean L.
XXᵉ siècle. Français.
Peintre.
Il exposa régulièrement à Paris, au Salon des Artistes Français ; il reçut une mention honorable en 1932, une médaille d'argent en 1934.

SERGENT Lucien Pierre
Né le 8 juin 1849 à Massy (Essonne). Mort en mai 1904 à Paris. XIXᵉ siècle. Français.
Peintre d'histoire, batailles, scènes de genre, aquarelliste.
Il eut pour maîtres Vauchelet, Isidore Pils et Jean-Paul Laurens. Il exposa au Salon de Paris, puis au Salon des Artistes Français, à partir de 1873. Il obtint une médaille d'honneur en 1889, une médaille de bronze en 1900, pour l'Exposition universelle. Il peignit surtout des batailles militaires.

MUSÉES : ROCHEFORT-SUR-MER : *Sous le feu 1870* – SENS : *Épisode du siège de Thuyen Quan*.
VENTES PUBLIQUES : PARIS, 1899 : *La défense d'une maison à Bazeilles* : **FRF 160** ; *Marins dans la tranchée. Siège de Paris* : **FRF 150** ; *Le marchand de marrons du Palais Royal*, aquar. : **FRF 810** – PARIS, 18 juin 1945 : *Scène de bataille* : **FRF 350** – LONDRES, 4 mai 1977 : *La Retraite des Prussiens 1898*, h/t (100x140) : **GBP 300** – PARIS, 26 nov. 1985 : *Famille de pêcheur sur la grève*, h/t (147x114) : **FRF 15 000**.

SERGENT-MARCEAU. Voir **SERGENT Antoine L. F.**

SERGENT-MARCEAU Marie Jeanne Louise Françoise Suzanne. Voir **CHAMPION DE CERNEL**

SERGEYEV Nicolai
Né en 1908 à Kryukovo. Mort en 1989. XXᵉ siècle. Russe.
Peintre de paysages.
Dans les années trente, il fréquenta l'Institut Polygraphique de Moscou dans la section Arts graphiques. En 1942 il obtint le diplôme de l'Institut d'Art Sourikov de Moscou. Il fut membre de l'Union des Artistes de l'URSS.
VENTES PUBLIQUES : LONDRES, 2 mai 1996 : *Champs de tournesols 1961*, h/t (99x170) : **GBP 1 725**.

SERGEYS François. Voir **SERGYS**

SERGHINI
Né en 1923 à Larache. XXᵉ siècle. Marocain.
Peintre. Figuratif.
Il vit et travaille à Tétouan. Un seul thème suffit à l'ensemble de son œuvre : la porte, considérée comme symbole, de l'ouverture sur le dehors, sur l'évasion ou de l'accès sur l'intimité du dedans, sur le secret. Ces portes, il les prélève des ruelles désertées de Tétouan, « érodées par le temps, (et qu'il) ouvre sur la mer ».
BIBLIOGR. : Khalil M'rabet, in : *Peinture et identité – L'expérience marocaine*, L'harmattan, Rabat, après 1986.

SERGIANT Thomas Jacobsz
Né vers 1585. XVIIᵉ siècle. Actif à Amsterdam. Hollandais.
Peintre.

SERGNANO Lodovico di Giovanni
Né en 1758. Mort le 28 février 1797. XVIIIᵉ siècle. Actif à Belluno. Italien.
Peintre.

SERGUEIEFF Andréi Alexéiévitch. Voir **SERGEIEFF**

SERGUEIEFF Nicolas Alexandrovitch ou **Serghéëv**
Né en 1855 à Charkow. XIXᵉ-XXᵉ siècles. Actif en France. Russe.
Peintre de paysages.
À Paris, il exposa au Salon et reçut une mention honorable en 1889 à l'Exposition universelle.
MUSÉES : MOSCOU (Gal. Tretiakov) : *Au Clair de lune*.

SERGUEIEVA Nina
Née en 1921 à Donetsk. xxᵉ siècle. Russe.
Peintre de portraits, paysages, natures mortes. Réaliste-socialiste.
De 1940 à 1945 elle fut élève de l'Institut des Beaux-Arts de Kharkov puis entre à l'Institut des Beaux-Arts Sourikov de Moscou, où elle travaille sous la direction de Pavel Pavlinov et Ygor Grabar jusqu'en 1950, date à laquelle elle devient membre de l'Union des Peintres d'URSS.
Elle participe depuis lors à de nombreuses expositions collectives en URSS. Elle montre ses œuvres dans des expositions personnelles : 1968-1969 Donetsk ; 1972, 1974, 1977, 1980 et 1981 Moscou ; 1978-1979 en Tchécoslovaquie.
Elle réalise de nombreux portraits de groupe, en particulier des femmes et enfants.
Bibliogr. : In : Catalogue de la vente *Tableaux soviétiques*, Salle Drouot, Paris, 3 oct. 1990.
Ventes Publiques : Paris, 3 oct. 1990 : *Enfants* 1951, h/t (75x49) : **FRF 13 000.**

SERGYS François ou **Sergeys**
Né le 26 septembre 1815 à Louvain. Mort le 5 avril 1854. xixᵉ siècle. Belge.
Sculpteur.
Élève de Jean Franck à l'Académie de Louvain. Il exposa à Gand en 1838, en 1841 et en 1845.

SERI Robert de. Voir **ROBERT Paul Ponce Antoine**

SERICEUS ou **Sericio** ou **Sericus.** Voir **SOYE Philipp de**

SERIN Harmen, Hermann ou **Hendrik Jan**
Né en 1678. Mort vers 1765 à La Haye. xviiiᵉ-xixᵉ siècles. Éc. flamande.
Peintre de compositions religieuses, portraits.
Fils de Jan Serin, on croit qu'il fut élève de Jan Erasmus. Il fut maître à La Haye en 1718. Il travailla également à Gand.
Bien qu'il soit surtout connu comme portraitiste, on lui attribue plusieurs tableaux dans les églises de Gand.

Musées : Amsterdam : *Dr Louis Trip de Maez* – Hoorn : *Meynard Merens.*
Ventes Publiques : Amsterdam, 28 nov. 1989 : *Portrait en buste d'un gentilhomme portant perruque à un balcon devant un paysage ; Portrait en buste d'une dame vêtue de bleu et tenant une rose à un balcon devant un paysage* 1725, une paire de forme ovale (84,5x66) : **NLG 20 700.**

SERIN Jan ou **N.**
xviiᵉ siècle. Actif dans les Pays-Bas. Éc. flamande.
Peintre d'histoire.
Élève d'Erasmus Quellinus. On cite de lui dans l'église Saint-Martin, à Tournai, un *Saint Martin partageant son manteau avec un mendiant.*

SERIN Jan, le Jeune
xviiiᵉ siècle. Actif vers 1740-1748. Éc. flamande.
Peintre de portraits.
Fils de Harmen Serin.

SERIN Valentino
xviiiᵉ siècle. Actif à Murano. Italien.
Peintre.

SERINA Giuseppe
xviᵉ siècle. Actif à Alcamo en 1579. Italien.
Peintre.

SERINO Vincenzo
Né le 17 septembre 1876 à Naples (Campanie). xxᵉ siècle. Italien.
Peintre.
Il fut élève de Domenico Morelli, de Filippo Palizzi et de Paolo Vetri.

SERIO Francesco Antonio
xviiiᵉ siècle. Actif à Naples au milieu du xviiiᵉ siècle. Italien.
Peintre.
Il a peint pour l'église Sainte-Marie de Constantinople une *Madone au rosaire* et *Les quatre évangélistes.*

SERIO Giovanni
Né le 15 avril 1872 à Nardo. xixᵉ-xxᵉ siècles. Italien.
Peintre.
Il fut élève de Domenico Morelli et de Filippo Palizzi. Il travailla à Nardo.

SERIS P. B.
Né en 1915. xxᵉ siècle. Français.
Peintre.
Ventes Publiques : Versailles, 10 déc. 1989 : *La Ville surréaliste,* h/t (89x116) : **FRF 4 800** – Versailles, 22 avr. 1990 : *La vie est une histoire absurde racontée par un idiot, pleine de bruits et de fureur et qui ne signifie rien (Shakespeare)* 1983, h/t (93x115) : **FRF 7 000.**

SERJENT G. R. Voir **SARJENT**

SERLET Ferdinand
xxᵉ siècle. Français.
Peintre.
Il reçut une médaille d'argent au Salon des Artistes Français à Paris, en 1937.

SERLIO Barthelemy. Voir l'article **SERLIO Sebastien**

SERLIO Sebastien ou **Sebastiano**
Né le 6 septembre 1475 à Bologne. Mort fin 1554 à Fontainebleau. xviᵉ siècle. Italien.
Peintre, architecte.
Bien que Serlio soit avant tout un architecte, ses Livres d'architecture constituent un tel répertoire décoratif et architectural pour les artistes du xviᵉ siècle et même du xviiᵉ siècle, qu'il était impossible de le laisser de côté, même dans un dictionnaire consacré plus particulièrement aux peintres, sculpteurs et graveurs.
Il était fils de Barthelemy Serlio, peintre d'ornements. Passionné de géométrie, optique, perspective, il fut connu comme un célèbre théoricien, auteur des *Livres sur l'Architecture,* dont le premier, le deuxième, et le cinquième furent imprimés à Paris entre 1545 et 1547 ; le troisième et le quatrième, à Venise (1537-40), le sixième fut découvert à Munich, le septième parut, après sa mort, en 1575 à Francfort-sur-le-Main, et le *Huitième* ne fut jamais publié, tandis que le *Livre extraordinaire* l'avait été à Lyon en 1551. Élève de l'architecte Baldassare Peruzzi à Rome, il s'inspira des dessins de son maître pour l'élaboration de ses Livres.
À ses débuts, il exerça ses talents à travers des peintures décoratives à Pesaro et des décors de théâtre en Vénétie. Mais il semble n'avoir exécuté aucune construction importante en Italie avant son arrivée en France en 1540-1541, où il fut nommé peintre et architecte de Fontainebleau. Il ne laissa d'ailleurs pas davantage de preuves de son talent à Fontainebleau même. Pourtant il est indéniable qu'il influença l'architecture française au xviᵉ siècle, surtout en diffusant les doctrines de Vitruve, à travers ses Livres précisément traduits en français. Le cardinal d'Este lui permit de manifester son art en lui demandant de construire l'*Hôtel du Grand Ferrare,* dont l'ordonnance, connue à travers des manuscrits conservés à Munich, annonce l'art de Palladio.
La seule œuvre véritablement tangible de Serlio est le château d'Ancy-le-Franc commencé vers 1546, qui semble avoir été édifié sur ses plans et non sur ceux du Primatice, par Antoine de Clermont. On a longtemps discuté de cette attribution qui semble maintenant revenir à Serlio. Cependant Primatice y travailla en tant que peintre. Le château se développe autour d'une cour carrée, l'ordre des pilastres est dorique à l'extérieur et corinthien à l'intérieur. Les dessins de ce projet, également à Munich, montrent des différences avec la réalité, ce qui tendrait à prouver des remaniements faits, pour certains, par Primatice, pour d'autres, par Serlio lui-même qui pouvait adapter son programme à des impératifs locaux. Ainsi, les toits terrasses prévus sont remplacés par des combles à la française. Non loin d'Ancy-le-Franc, il fit encore construire le château de Maulnes, actuellement en cours de restauration. À notre connaissance, nulle étude n'existe sur cet ouvrage. Construit sur un plan pentagonal, il est flanqué de cinq tours d'angle différentes. Une alternance de fenêtres ovales et carrées ou rectangulaires contribue à l'impression déroutante. Au bord même d'une falaise, la façade en aval est beaucoup plus importante, la construction, de ce côté, descendant plus bas sur une nymphée. Un escalier central en vis dessert les différents niveaux intérieurs. Cet escalier lui-même ménageant en son centre un puits intérieur descendant jusqu'à la nymphée. L'organisation intérieure de ce château dont on ne peut définir la base, distribue des pièces à des niveaux arbitraires, sans qu'on puisse en dégager aucune notion d'étages.

Cet étrange bâtiment laisse l'impression d'une énigme spatiale, d'un traitement symboliste des volumes, d'une folie métaphysique. ■ J. B.

SERMADIRAS Fabien
Né en 1956. xxᵉ siècle. Français.
Peintre, dessinateur.
Il vit et travaille à Vigeois (Corrèze).
Il a participé en 1992 à l'exposition : *De Bonnard à Baselitz – Dix Ans d'enrichissements du cabinet des estampes 1978-1988* à la Bibliothèque nationale à Paris.
Musées : Paris (BN, Cab. des Estampes) : *Jonction Uzerche-Berne* 1986, litho.

SERMAISE-PERILLARD Louise
Née le 26 novembre 1880 à Paris. xxᵉ siècle. Française.
Peintre de natures mortes, fleurs et fruits.
Elle exposa à Paris, aux Salons des Indépendants à partir de 1912, de la Société Nationale des Beaux-Arts, d'Automne, des Tuileries, à Bruxelles et Barcelone.

SERMEI Cesare, il cavaliere, dit Cesare d'Assisi
Né en 1516 à Orvieto. Mort le 3 juin 1568 à Assise. xviᵉ siècle. Italien.
Peintre de genre.
Il vécut surtout à Assise, où l'on cite de ses peintures à l'huile et à fresque. Ses tableaux représentent le plus souvent des cérémonies, des scènes de marchés avec de nombreuses petites figures.

SERMEI Ferdinando
xviᵉ siècle. Actif à Orvieto à la fin du xviᵉ siècle. Italien.
Peintre et mosaïste.
Il exécuta une mosaïque pour la façade de la cathédrale d'Orvieto : il travailla aussi pour l'église Sainte-Marie Majeure de Rome.

SERMEI Giovanni Battista
Né en 1572 à Fiesole. xviᵉ-xviiᵉ siècles. Italien.
Sculpteur.
Élève de Giovanni Bologna. Il travailla à Florence pour les Médicis.

SERMEZY de, Mme. Voir DAUDIGNAC Clémence Sophie

SERMIGLI Bernardino ou Sermigni
Né à Umbertide. xviiᵉ siècle. Actif dans la première moitié du xviiᵉ siècle. Italien.
Peintre et architecte.
Il décora la coupole de l'église S. M. di. Reggia d'Umbertide.

SERMINI Felix
xviiiᵉ siècle. Actif dans la première moitié du xviiiᵉ siècle. Allemand.
Stucateur.
Il travailla dans le monastère d'Ottobeuren en 1723.

SERMINI Pedro, appellation erronée. Voir SEXMINI Bartolomé

SERMON Paul
Né en 1966. xxᵉ siècle. Britannique.
Auteur d'installations, vidéaste.
Il a participé en 1995 à la Biennale de Lyon.
Musées : Lyon (Mus. d'Art contemp.) : *Telematic Vision*.

SERMONDI Luigi
xvᵉ siècle. Actif à Bormio dans la seconde moitié du xvᵉ siècle. Italien.
Peintre.
Il a peint une *Adoration des rois* dans l'église du Saint-Esprit de Bormio en 1475.

SERMONET Virginie. Voir LAMBELIN

SERMONETA, Il. Voir SICCIOLANTE Girolamo

SERNA Bernabé de La et Ismaël Gonzalez de la. Voir LA SERNA

SERNÉ Adrian
Né le 5 juillet 1773 à Haarlem. Mort en 1847 à Zwolle. xviiiᵉ-xixᵉ siècles. Hollandais.
Peintre de genre, paysages, graveur.
Directeur de l'Académie de Zwolle, il a surtout réalisé des eaux-fortes.
Ventes Publiques : Amsterdam, 30 mai 1978 : *Paysage boisé à l'église*, h/pan. (33,5x44) : NLG 3 800.

SERNEELS Antoine
Né en 1909 à Bruxelles (Brabant). xxᵉ siècle. Belge.
Peintre de figures, portraits, paysages, fleurs.
Il fut élève de l'académie Saint-Luc de Bruxelles.
Bibliogr. : In : *Dict. biogr. des artistes en Belgique depuis 1830*, Arto, Bruxelles, 1987.
Ventes Publiques : Amsterdam, 20 oct. 1976 : *Berger et bergère dans un paysage* 1847, h/t (52x64) : NLG 2 800 – Amsterdam, 10 fév. 1988 : *Voyageur et paysanne bavardant près d'un chemin dans les dunes* 1835, h/pan. (46x37) : NLG 9 200 – Bruxelles, 12 juin 1990 : *L'amazone*, h/t (58x46) : BEF 80 000 – Amsterdam, 19 oct. 1993 : *Vaste paysage avec des vaches dans une prairie bordée d'arbres et des paysans conversant près de la clôture* 1836, h/pan. (40x58,5) : NLG 12 650 – Lokeren, 12 mars 1994 : *Scène de rue au Mexique* 1949, h/t (71x86) : BEF 36 000.

SERNEELS Clément
Né en 1912 à Bruxelles (Brabant). xxᵉ siècle. Belge.
Peintre de figures, nus, paysages, natures mortes, fleurs. Postimpressionniste.
Il a voyagé en Afrique, en Europe, Amérique centrale et Asie.
Bibliogr. : In : *Dict. biogr. des artistes en Belgique depuis 1830*, Arto, Bruxelles, 1987.
Musées : Kimberley – Pretoria.
Ventes Publiques : Johannesburg, 17 mars 1976 : *Nature morte* 1969, h/t mar./cart. (91,5x71) : ZAR 650 – Bruxelles, 19 déc. 1989 : *Mère et enfant* 1935, h/t (100x80) : BEF 45 000.

SERNER Heinrich
xviiiᵉ siècle. Travaillant à Constance en 1754. Allemand.
Peintre verrier.

SERNER Otto
Né le 10 avril 1854 à Sagan. xixᵉ siècle. Suisse.
Peintre de compositions animées, paysages.
Il fut élève de Jernberg et de Dücker. Il a séjourné en Sicile, d'où il a rapporté de nombreuses vues.
Ventes Publiques : Amsterdam, 28 fév. 1989 : *Touristes élégants admirant les ruines de l'amphithéâtre de Taormine avec l'Etna en arrière-plan* 1927, h/t (70x100) : NLG 1 840 – Amsterdam, 2 mai 1990 : *Touristes élégants admirant l'amphitéâtre de Taormine en Sicile avec l'Etna en arrière-plan* 1927, h/t (70x100) : NLG 2 300.

SERNESI Raffaelo
Né le 29 décembre 1838 à Florence, ou 1823. Mort le 11 août 1866 à Bolzano, blessé pendant la guerre d'Indépendance, il mourut à l'hôpital. xixᵉ siècle. Italien.
Peintre de portraits, paysages, graveur.
Après la guerre de 1848-1849, quelques jeunes peintres florentins réussirent à se grouper autour d'idéaux politiques et esthétiques. Parallèlement à l'impressionnisme français, ces jeunes Italiens découvrirent progressivement que la tache (macchia) colorée en tant que telle pouvait devenir l'objet de la peinture, libérant l'artiste de la servitude du sujet. Fattori et Lega furent sans doute les plus importants du groupe. Ils se réunissaient au Café Michel-Ange, s'informant mutuellement de ce qu'ils savaient de Delacroix et des peintres de Barbizon. Ce fut environ en 1855 que Vincenzo Cabianca peignit son cochon noir devant un mur blanc, qui semble avoir cristallisé les recherches de ses camarades. Patriotes révolutionnaires, souvent conspirateurs, ils prirent tous part à la guerre d'indépendance de 1859, et ce ne fut qu'en 1862, à l'exposition de Florence, qu'un critique les appela ironiquement les « macchiaioli » (tachistes), terme qu'ils adoptèrent.
Du groupe, Raffaello Sernesi et Giuseppe Abbatti sont restés les deux figures pathétiques, tous deux morts jeunes, Sernesi des suites de la guerre, Abbatti accidentellement. Sernesi avait été élève de Ciseri. Les œuvres qui restent de lui sont peu nombreuses. Caractère inquiet, idéaliste, il adhéra avec la même passion à l'idéal d'indépendance de l'Italie, et aux idées de libération de l'expression picturale par la recherche de l'émotion colorée ressentie dès la première impression, avant toute élaboration raisonnée.
On a pu dire qu'il était « *l'œil le plus fin, le coloriste le plus créateur parmi les macchiaioli* ». Comme plusieurs de ses camarades du groupe, il aimait l'art du Quattrocento et dessinait souvent d'après Filippo Lippi et Botticelli, mais si sa propre manière a la limpidité colorée et solaire des Florentins du quinzième siècle, c'est un sens poétique tout personnel du jeu de la lumière et des ombres, des tons chauds et froids, de la légèreté du toucher, qui fait le charme de son œuvre trop rare. ■ J. B.
Bibliogr. : E. Cecchi : *Ritratto di Raffaelo Sernesi*, Vita Artistica II, 1927 – *Ottocento pittorico : Sernesi, Abbati, D'Ancona*, Frontespizio XII, 1940 – F. Wittgens : *Dodici opere di Raffaello Sernesi*

nella raccolta Stramezzi, Milan, 1951 – Lionello Venturi : *La peinture italienne du Caravage à Modigliani*, Skira, Genève, 1952.
Musées : Florence (Gal. d'Art mod.) – Rome (Gal. nat. d'Art mod.) : *Les Toits au soleil* 1862-1866.
Ventes Publiques : Milan, 4 juin 1968 : *Paysage montagneux* : ITL 2 000 000 – Milan, 21 oct. 1969 : *Paysage* : ITL 1 700 000 – Rome, 11 juin 1973 : *Vue d'un village* : ITL 2 000 000 – Milan, 5 nov. 1981 : *Le Duel*, cr., étude (25x20) : ITL 2 600 000 – Milan, 12 déc. 1985 : *Monte alle Croce, Firenze*, h/cart. (20x25) : ITL 11 000 000 – New York, 27 fév. 1986 : *L'Arno a Roverramo*, h/cart. (15,2x28,5) : USD 18 000 – Milan, 25 oct. 1995 : *Verte prairie devant la ferme*, h/cart. (12x19,5) : ITL 86 250 000.

SERNUNZAN. Voir ORTES baronne Elmine d'

SEROBANCH Hanns ou Hans
D'origine allemande. xv^e siècle. Travaillant en Lorraine en 1497. Allemand.
Peintre.
Peintre du duc René II.

SERODINE Bernardino
xvii^e siècle. Actif au milieu du xvii^e siècle. Suisse.
Peintre.
Il a peint une fresque dans l'église S. M. della Fontana près d'Ascona.

SERODINE Giovanni
Né vers 1600 à Ascona. Mort en 1631 à Rome. xvii^e siècle. Italien.
Peintre de compositions religieuses, portraits.
Il s'établit à Rome en 1615, où il avait suivi son père et son frère Giovanni-Battista, tous deux sculpteurs, fixés dans le milieu des artistes lombards actifs à Rome dès la seconde moitié du xvi^e siècle. Ce fut donc dans ce contexte qu'il fit son apprentissage, certainement dans un climat caravagesque, si l'on en juge par les deux premières œuvres connues de lui : *L'Appel des fils de Zébédée*, et *La Cène à Emmaüs*.
On ne sait presque rien de sa vie ni des étapes de son évolution, sinon que les deux peintures qui lui furent commandées pour la basilique romaine de Saint-Laurent, le placent au premier rang des caravagesques lombards : *La décollation de saint Jean-Baptiste*, et *La Charité de saint Laurent*, peinture exaltée, traitée en clair-obscur puissant, qui renforce les traits du dessin aigu, exprimant un sentiment religieux profond, très éloigné de la mise en scène pompeuse des académistes de la Contre-Réforme, en même temps que moins naturaliste et plus conscient du caractère sacré du thème que ne l'étaient des contemporains comme Baburen, Honthorst, Vouet. Dans cette ferveur du sentiment religieux, il peut rappeler Borgianni.
Dans les rares œuvres postérieures qui nous soient parvenues, tel le *Portrait du père de l'artiste*, il a évolué techniquement à une manière très humaine que l'on pourrait dire pré-romantique, peinte en touches légères et fiévreuses, dans une mise en place audacieuse, telle qu'à son propos on peut trouver évoqués Rembrandt et l'impressionnisme. En 1622, il avait reçu le titre de Chevalier du Pape. La brièveté de sa carrière l'empêcha certainement de donner sa pleine mesure.
Bibliogr. : R. Longhi : *Giovanni Serodine*, Florence, 1954 – W. Schoenenberger : *Giovanni Serodine pittore di Ascona*, Basilea, 1957 – *Catalogue de l'exposition Le Caravage et la peinture italienne du xvii^e siècle*, Musée du Louvre, Paris, 1965 – Rudy Chiappini : *Catalogue raisonné de l'œuvre. Œuvre complet*, Electa, Milan, 1987.
Musées : Ascona (église paroissiale) : *L'Appel des fils de Zébédée* – *La Cène à Emmaüs* – Casamari (Mus. de l'Abbaye) : *La Charité de saint Laurent* – Lugano (Mus. Caccia) : *Portrait du père de l'artiste*.

SERODINE Giovanni Battista
Né vers 1587. Mort vers 1626. xvii^e siècle. Italien.
Sculpteur.
Frère de Giovanni Serodine. Il a peint la façade de sa maison de famille à Ascona.

SEROFF. Voir SEROV

SERON Anton von. Voir ZERROEN

SÉRON Frédéric
xx^e siècle. Français.
Sculpteur de figures, animaux. Naïf.
Boulanger à Pressoir-Prompt (Essonne), il a décoré son jardin de dizaines de statues de ciment. Chacune contient une « âme »,

un petit coffret empli d'objets auxquels il semble conférer une puissance magique. On cite particulièrement *L'Ange de la paix* et *La Patineuse*, ainsi que de nombreux animaux. Ces sculptures grossièrement coloriées, comme beaucoup de créations naïves, au-delà de leur apparente rudesse, rejoignent les sources inconscientes du magique.

SEROUSSI Doucet
xx^e siècle.
Dessinateur de portraits.
Musées : Mulhouse (Mus. des Beaux-Arts) : *Portrait de Charles Oulmont*.

SEROUX D'AGINCOURT Georges
Né en 1783. Mort en 1843. xix^e siècle. Actif à Compiègne. Français.
Paysagiste.
Le Musée Vivenel, à Compiègne, conserve de lui : *Vue prise en Sicile*.

SEROV Iaroslav
Né en 1932 à Léningrad. xx^e siècle. Russe.
Peintre de compositions animées, figures, nus, portraits. Réaliste-socialiste.
Il fut élève de l'académie des beaux-arts Répine de Léningrad. Il adopte une technique conventionnelle, privilégiant les effets de lumière.
Ventes Publiques : Paris, 18 fév. 1991 : *Au bord de l'eau*, h/t (78x47) : FRF 4 500.

SEROV Valentin Alexandrovitch
Né le 7 janvier 1865 à Saint-Pétersbourg. Mort le 22 novembre 1911 à Moscou. xix^e-xx^e siècles. Russe.
Peintre d'histoire, compositions mythologiques, genre, portraits, paysages, illustrateur, graveur, décorateur de théâtre.
Il était parent du compositeur A. Serov de Saint-Pétersbourg. Il fut élève de Carl Koepping à Munich, de Ilia Répine en 1874-1875 selon certaines sources à Paris, puis de Pavel Tchischakov de 1880 à 1884 à l'académie des beaux-arts de Saint-Pétersbourg. Grand voyageur, il parcourut la Russie, l' Allemagne, la France, l'Italie, les Pays-Bas, l'Espagne, l'Angleterre, la Grèce. À l'école des beaux-arts de Moscou, il dirigea l'atelier de portrait et de peinture de genre de 1897 à 1909, étant entre temps nommé académicien en 1903. À partir de cette date, il fut membre actif de l'académie des arts de Saint-Pétersbourg. Membre du conseil d'administration de la galerie Tretiakov, de 1898 jusqu'à sa mort, il a beaucoup contribué à l'enrichissement des collections.
Il toucha à l'illustration, à la gravure à l'eau-forte, au décor de théâtre, mais se spécialisa surtout dans le paysage, la peinture d'histoire, et dut toute sa réputation à sa carrière de portraitiste, au point qu'à partir de 1897, il fut surchargé de commandes, étant devenu le portraitiste officiel de la cour et de l'aristocratie. Il fit également une carrière brillante dans les pays étrangers, au cours de ses nombreux voyages et notamment à Paris, où il subit peut-être l'influence de Bastien-Lepage. En 1887, il avait peint dans une facture assurée et une gamme claire et ensoleillée, le charmant *Portrait de mademoiselle Mamontov* la fille d'un mécène moscovite, dit aussi *La Fillette aux pêches*. Ce portrait montre bien le rôle qu'il occupe dans l'évolution de l'art russe à la charnière de deux âges. S'il avait fait partie de l'association des Artistes Itinérants, qui regroupait les peintres du xix^e siècle qui essayaient de réagir contre l'académisme officiel et d'autres plein-airistes français, il fut également des premiers membres du groupe *Mir Izkousstva* (Le Monde de l'Art), dont firent partie les futurs décorateurs de ballets de Diaghilev, Léon et Alexandre Benois, groupe qui annonçait la proche effervescence de l'avant-garde russe des années 1910-1920, et fréquenta à la même époque la Sécession de Munich.

Crpob~

Bibliogr. : Catalogue de l'exposition : *L'Art russe des Scythes à nos jours*, Galeries nationales du Grand Palais, Paris, 1967 – Catalogue de l'exposition : *Paris-Moscou*, Centre Georges Pompidou, Paris, 1979.
Musées : Moscou (Mus. Roumianzeff) : *Le Comte K. Th. Tolle* – Moscou (Gal. Tretiakov) : *Un Jour gris* – *Le Corbeau* – *Jeune Fille aux pêches* – *Le Chanteur italien Mazini* – *Le Peintre Levitan* – *Village de Tatars en Crimée* – *L'Écrivain N. S. Leskoff* – *L'Été* – *Étude*

– *Rimsky Korsakoff* – *Pierre I^er* – *L'Automne* – *À la campagne* – PARIS (Mus. d'Orsay) : *Madame Lwoff* – SAINT-PÉTERSBOURG (Mus. russe) : *Les Enfants* – *Enlèvement d'Europe* – *Nicolas II* – *Ida Rubinstein* – *La Princesse Orloff* – *Mme Mamontova*.

VENTES PUBLIQUES : LONDRES, 17 juil. 1968 : *Rideau de scène pour Shéhérazade* : **GBP 1 200** – NEW YORK, 6 mai 1970 : *Chaliapine en Holopherne dans Judith* : **USD 850** – LONDRES, 14 mai 1980 : *L'Enlèvement d'Europe* 1910, aquar. et cr. (29x46) : **GBP 3 500** – LONDRES, 4 juin 1981 : *Anna Pavlovna dans Les Sylphides* 1909, litho. (29,7x24,2) : **GBP 800** – LONDRES, 27 nov. 1981 : *Cavaliers dans un paysage*, gche et aquar. (27x39) : **GBP 1 700** – LONDRES, 3 fév. 1984 : *Portrait d'une élégante avec son chien*, h/t (78,6x58,5) : **GBP 1 600** – LONDRES, 14 nov. 1988 : *Portrait de l'industriel et philantrope E. L. Nobel* 1909, h/t (122x90) : **GBP 59 400** – LONDRES, 10 oct. 1990 : *Portrait du Prince Félix Felixovich Yousoupov, Comte Sùarokov-El'ston* 1909, h/t (90x83) : **GBP 60 500** – LONDRES, 14 déc. 1995 : *Europe et le taureau* 1910, gche et cr. (30,5x37,5) : **GBP 46 600** – LONDRES, 19 déc. 1996 : *Paysage de neige*, h/pan. (17,1x25) : **GBP 3 450** – LONDRES, 11-12 juin 1997 : *Chevaux à l'abreuvoir* 1901, h/t (34,5x51,5) : **GBP 9 200**.

SEROV Vladimir
Né en 1910 à Moscou. XX^e siècle. Russe.
Peintre d'histoire, portraits. Réaliste-socialiste.
Il fut élève de Vassili Savinsky et de Isaac Brodsky à l'Institut prolétarien des beaux-arts de Léningrad, de 1927 à 1931. Il a ensuite enseigné dans les écoles supérieures de Léningrad.
Il applique les techniques de dessin et peinture de l'académisme du XIX^e siècle à l'illustration des hommes et des événements de la révolution de 1917.
BIBLIOGR. : Catalogue de l'exposition : *L'Art russe des Scythes à nos jours*, Galerie nationales du Grand Palais, Paris, 1967.
MUSÉES : SAINT-PÉTERSBOURG (Mus. russe) : *Avec Lénine*.

SERPA Fernando Claudio
XIX^e siècle. Italien.
Peintre de natures mortes, fleurs et fruits.
Il travaillait vers 1880.
VENTES PUBLIQUES : NEW YORK, 18 mai 1994 : *Nature morte de fruits* 1881, h/t (46,7x64,1) : **USD 5 750**.

SERPA Yvan
Né en 1923 à Rio de Janeiro. Mort en 1973. XX^e siècle. Brésilien.
Peintre. Abstrait-néo-plasticiste.
Il fut élève d'Axel Leskochek. En 1957, il a reçu une bourse de voyage avec laquelle il a séjourné plusieurs années en Europe. Il dirigea le groupe Frente (Front), qui réunissait des abstraits et figuratifs, organisant des expositions.
Il participe à des expositions collectives, notamment à la Biennale de São Paulo, où il obtint le prix de la Jeune Peinture. Il montra une première exposition de ses œuvres en 1951, à Rio de Janeiro.
Comme de nombreux jeunes artistes d'Amérique latine, il a été très influencé par le néo-plasticisme, qu'il pratique d'une manière stricte.
BIBLIOGR. : Bernard Dorival, sous la direction de : *Peintres contemp.*, Mazenod, Paris, 1964 – Damian Bayon, Roberto Pontual : *La Peinture de l'Amérique latine au XX^e s.*, Mengès, Paris, 1990.
MUSÉES : SÃO PAULO (Mus. d'Art contemp. de l'université) : *Formes* 1951.

SERPAN Iaroslav ou Yaroslav
Né en 1922 près de Prague, de parents russes. Mort durant l'été 1976 dans les Pyrénées. XX^e siècle. Actif depuis 1924 et depuis 1929 naturalisé en France. Tchécoslovaque.
Peintre, peintre de collages, peintre à la gouache, sculpteur, graveur. Surréaliste, puis abstrait-informel, puis de nouveau figuratif.
Il fit d'abord des études supérieures de biologie et de mathématiques à la faculté de Paris, dont il est docteur ès-sciences naturelles. Il avait commencé à peindre à partir de 1940, ne suivant quelques cours à l'académie de la Grande-Chaumière qu'en 1945. Il fit partie du groupe surréaliste de 1946 à 1948. Il a publié des textes scientifiques, critiques et théoriques dans plusieurs revues, surtout en Italie, ainsi que des poèmes (*D'un Regard oubliable pour qu'il soit*) et un roman (*Les Roses d'Ispahan*).
Il participe à de nombreuses expositions collectives, à Paris, notamment en 1947 à la Grande Exposition internationale du Surréalisme ; de 1946 à 1949 au Salon des Surindépendants ; 1954 puis 1966, 1969, 1971, 1972 et 1977 Salon de Mai ; 1966,

1967 et 1969 Salon Comparaison ; ainsi que : 1957 musée d'Art contemporain de Madrid, musée d'Art moderne de Tokyo ; 1958 Carnegie Institute de Pittsburgh ; 1962 Tate Gallery de Londres et musée d'Art moderne de Bruxelles ; 1963 I^er Salon des Galerie pilotes au musée cantonnal de Lausanne, etc. Il a montré de son vivant des expositions personnelles à partir de 1951 régulièrement à Paris : 1951 galerie Breteau, 1956 galerie Stadler (...) ; ainsi que : 1953 galleria del Cavallino à Venise, 1954, 1956 galleria del Naviglio à Milan ; 1955 galeria di Spazio à Rome ; 1957 palais des Beaux-Arts de Bruxelles. Des rétrospectives de son œuvre ont été organisées après sa mort : 1977 Abbaye de Beaulieu-en-Rouergue ; 1983 Fondation nationale des arts graphiques à Paris.
Dès 1947-1948, il s'était, selon ses propres termes, « engagé dans la voie de la libération du geste, mais en le mettant toujours au service d'un effort conscient d'organisation des structures peintes ». En s'orientant ainsi vers « la réalisation d'un espace pictural dynamique », il se créa une écriture de petits traits courts et vermiculaires, se groupant en masses compactes ou au contraire se disséminant sur la surface de la toile, qui ne peut pas ne pas évoquer des analyses microbiennes au microscope, auxquelles sa formation de biologiste et de scientifique n'est pas étrangère. Il développe son travail autour du signe et de l'écriture noire. Il ordonne ensuite ses formations quasi naturelles selon des ensembles, des organisations plus concertées qui obéissent à des schémas simples et clairs, resserrant ces amalgames d'éléments microscopiques dans des surfaces bien délimitées. Ayant cessé de peindre de 1964 à 1966, il recommence, peignant en blanc son « écriture noire » puis se concentre l'année suivante sur la couleur rouge, explosion de formes qui disent le sang des hommes. En 1971, après une seconde pause de cinq années, une nouvelle période se dessine. Il s'attaque alors aux objets du quotidien (salle de bain...) qu'il décompose méthodiquement, froidement, en formes géométriques (cercles, triangles, flèches). Proches de la figuration narrative, il nomme ces compositions *Narrations sans histoire* ou *Natures presque mortes*. Avec les collages de 1975, ses œuvres se font plus sensibles ; hantées de corps féminins déchiquetés, de fragments de réalité provenant des journaux, elles évoquent une vision tragique de l'existence. Il a également réalisé des sculptures en bois et polystyrène peintes à l'acrylique. ■ J. B.

BIBLIOGR. : Michel Seuphor : *Dict. de la peint. abstraite*, Hazan, Paris, 1957 – *Catalogue du I^er Salon des Galeries Pilotes*, Mus. cantonnal, Lausanne, 1963 – Bernard Dorival, sous la direction de : *Peintres contemp.*, Mazenod, Paris, 1964 – José Pierre : *Le Surréalisme*, in : *Hre gén. de la peinture*, t. XXI, Rencontre, Lausanne, 1966 – Lydia Harambourg, in : *L'École de Paris 1945-1965. Diction. des Peintres, les Cotes et Calendes*, Neuchâtel, 1993.
MUSÉES : BEAULIEU (Abbaye) – BRUXELLES – CARACAS – CHARLEROI – COLOGNE – DUNKERQUE – HAGEN – LIÈGE – LIMA – MADRID – NEW YORK (Solomon R. Guggenheim) : *Saadestakso* 1956 – RIO DE JANEIRO.
VENTES PUBLIQUES : BRUXELLES, 27 oct. 1976 : *Seensha* 1952, h/t (192x150) : **BEF 30 000** – PARIS, 21 avr. 1985 : *Keelchun* 1955, h/t (97x130) : **FRF 22 000** – PARIS, 15 juin 1988 : *Ulesantaas* 1956, h/t (89x116) : **FRF 12 000** – PARIS, 16 fév. 1989 : *Poermaes* 1958, h/t (130x97) : **FRF 21 000** – PARIS, 12 juin 1989 : *SL STN*, gche et fus./pap. mar./t (72x120) : **FRF 24 000** – BRUXELLES, 13 déc. 1990 : *Mitmesugdet* 1956, h/t (60x80) : **BEF 91 200** – PARIS, 19 avr. 1991 : *Jbarha* 1953, h/t (111x94) : **FRF 36 000** – NEW YORK, 13 nov. 1991 : *Dgrugi* 1958, h, ficelle et collage de pap./t (135,2x129) : **USD 3 850** – PARIS, 10 juil. 1991 : *ONHMICR* 1967, h/t (195x130) : **FRF 28 000** – PARIS, 16 avr. 1992 : *Feuns* 1954, h/t (92x60) : **FRF 15 000** – HEIDELBERG, 15 oct. 1994 : *Composition CLK55* 1966, gche (50x65) : **DEM 1 700** – PARIS, 27 mars 1995 : *Sans titre*, h/pap. (110x520) : **FRF 16 000**.

SERPANTIE
XX^e siècle. Français.
Peintre de paysages.

SERPELL Susan Watkins, née Goldborough
Née en 1875 en Californie. Morte le 18 juin 1913. XX^e siècle. Américaine.
Peintre.
Elle fit ses études à New York et à Paris, où elle fut élève de Colin.

SERPIN Jean
XVI^e siècle. Actif au début du XVI^e siècle. Français.
Miniaturiste.
Il exécuta plusieurs miniatures du fameux Bréviaire du cardinal Georges d'Amboise pour la bibliothèque du château de Gaillon

et orna également les ouvrages suivants : *Valère le Grand* ; *Les Épîtres de Sénèque* ; *Les trois volumes de la Bible escrits par le Soubz prieur des Augustins de Rouen* ; deux autres volumes des *Œuvres de Sénèque* ; *Les Proverbes* et *La Cité de Dieu*. Il travailla parfois en collaboration de Robert Bayoin, de Nicolas Hiesse et d'Étienne du Moustier.

SERPLET Didier
Né en 1956 à Barbézieux (Charente). XXᵉ siècle. Français.
Peintre, sculpteur, décorateur.
Il vit et travaille à Paris.
Il a participé en 1992 à l'exposition : *De Bonnard à Baselitz – Dix Ans d'enrichissements du cabinet des estampes 1978-1988* à la Bibliothèque nationale à Paris.
Musées : Paris (BN, Cab. des Estampes) : *Serplet face contre terre 1980.*

SERPOTTA Gaspare
Mort en 1669. XVIIᵉ siècle. Actif à Palerme. Italien.
Sculpteur et stucateur.
Père de Giacomo et de Giuseppe Serpotta. Il exécuta des sculptures et ornements pour la cathédrale de Palerme.

SERPOTTA Giacomo
Né en 1656 à Palerme. Mort le 26 février 1732 à Palerme. XVIIᵉ-XVIIIᵉ siècles. Italien.
Sculpteur et décorateur.
Fils de Gaspare et père de Procopio Serpotta. Il exécuta surtout des stucatures en marbre dont il orna de nombreuses églises à Palerme et en Sicile, en particulier à San Domenico (1710-1717) et à Santa Zita à Palerme. Son style rococo, léger et gracieux, s'adapte bien aux églises qu'il décore. Le Musée de Palerme possède des œuvres de cet artiste.

SERPOTTA Giuseppe
Né en 1653. Mort en 1719. XVIIᵉ-XVIIIᵉ siècles. Actif à Palerme. Italien.
Stucateur.
Frère de Giacomo Serpotta. Il travailla pour des églises de Palerme.

SERPOTTA Pietro
XVIᵉ-XVIIᵉ siècles. Italien.
Sculpteur.
Il travailla de 1596 à 1623 pour les églises et le Palais Royal de Palerme.

SERPOTTA Pietro
XVIIᵉ siècle. Actif à Palerme au milieu du XVIIᵉ siècle. Italien.
Sculpteur.
Il exécuta une balustrade dans l'église S. Orsola.

SERPOTTA Procopio
Né en 1679 à Palerme. Mort en 1755 à Caccamo. XVIIIᵉ siècle. Italien.
Stucateur.
Fils de Giacomo Serpotta. Il exécuta des décorations en stuc dans plusieurs églises de Palerme.

SERR Jakob ou Johann Jakob
Né le 21 novembre 1807 à Rodt (près d'Edenkoben). Mort le 1ᵉʳ mai 1880 à Heidelberg. XIXᵉ siècle. Allemand.
Peintre de genre, portraits.
Élève de l'Académie de Munich. Il séjourna à Paris et se fixa finalement à Heidelberg.

SERRA Angela, plus tard Mme Durazzo
Morte le 26 novembre 1814. XIXᵉ siècle. Italienne.
Peintre.
Elle travailla à Gênes.

SERRA Antoine
Né en 1908 sur l'île de la Maddalena (Sardaigne). Mort le 6 mai 1995 à Mouriès (Bouches-du-Rhône). XXᵉ siècle. Actif depuis 1914 en France. Italien.
Peintre de scènes animées, paysages. Réaliste populiste.
En 1914, après la mort du père, il arriva avec la famille à Marseille. De 1920 à 1925, il fut élève de l'École des Beaux-Arts de Marseille. Dans les années trente, il prit une part active aux activités culturelles et artistiques de la ville. Mobilisé en 1940, il s'engagea ensuite dans la résistance et passa le reste de l'occupation dans la clandestinité. Depuis 1946, il partageait son temps entre Marseille et Les Baux. Il rencontrait Ambrogiani, Pignon, Kisling.
À partir de 1928, il a commencé à participer à des expositions

collectives régionales nombreuses. En 1951 à Paris, il participa au Salon d'Automne. Il a montré des ensembles de ses œuvres dans des expositions personnelles à Marseille, Paris, Cagliari. Des rétrospectives lui ont été consacrées : 1984 Marseille, Musée de la Vieille Charité ; 1985 Sète, Musée Paul Valéry ; 1987 Le Mans, Abbaye de l'Épau ; après sa mort, en 1996 au Musée des Baux, a été organisée l'exposition *A. Serra, peintre des Baux*.
Il a essentiellement peint des sujets et des paysages de Marseille et de Provence.
Musées : Narbonne (Mus. d'Art et d'Hist.) : *Composition* – Paris (Mus. d'Art mod.).

SERRA Antonio da
Né en 1670 à Lisbonne. Mort en novembre 1728 à Lisbonne. XVIIᵉ-XVIIIᵉ siècles. Portugais.
Peintre d'architectures et d'ornements.
Père de Victorino Manoel da Serra.

SERRA Bartolomeo
Né à Pignerol. XVᵉ siècle. Travaillant en 1482. Italien.
Peintre.

SERRA Bernardo
Né à Pignerol. XVᵉ siècle. Actif de 1465 à 1491. Italien.
Peintre.
Il travailla pour la ville de Turin.

SERRA Bernardo ou Bernat
XVᵉ siècle. Actif à Tortosa et à Morella vers 1423. Espagnol.
Peintre.
Il a peint des autels pour l'église S.-Miguel de la Pobla de Ballestar.

SERRA Cristoforo
Mort avant 1678. XVIIᵉ siècle. Actif à Cesena. Italien.
Peintre.
Élève et imitateur du Guerchin.

SERRA Dario
XXᵉ siècle. Italien.
Peintre, aquarelliste, technique mixte, graveur.
Son travail s'inspire de la tradition italienne, avec des livres illustrés, des compositions sur papier à musique, des dessins à la poudre de crayon, mettant en scène un univers théâtral, évoquant la Comedia della Arte.
Ventes Publiques : Paris, 16 jan. 1989 : *Ascension de la mongolfière du comte Zambeccari*, aquar., pl., encre, sépia et poudre d'or (34x28) : FRF 3 000.

SERRA Enrique. Voir SERRA Y AUQUE Enrique

SERRA Ernesto
Né le 24 mars 1860 à Varallo Sesia. XIXᵉ-XXᵉ siècles. Italien.
Peintre de genre, paysages.
Il exposa à Turin, Florence, Venise.
Ventes Publiques : Londres, 9 juin 1967 : *Mariage vénitien* : GNS 550 – Londres, 8 oct. 1986 : *La gitane au tambourin 1883*, h/t (124,5x79) : GBP 4 000 – Londres, 11 oct. 1988 : *La première communion, Venise* : GNS 650 – New York, 22 mai 1991 : *Fenaison en forêt*, h/t (119,4x167,6) : USD 22 000 – New York, 20 jan. 1993 : *Beauté espagnole*, h/t (66,7x45,7) : USD 1 150.

SERRA Eudald
Né en 1911 à Barcelone (Catalogne). XXᵉ siècle. Espagnol.
Sculpteur.
Il étudia à l'école des Arts et Métiers de Barcelone, dans l'atelier de Angel Ferrant. Il séjourna en Italie, à Paris, et en 1932 à Berlin, Varsovie, Moscou et Saint-Pétersbourg. En 1935, il fonda un atelier au Japon. À partir de 1948, ses activités artistiques se sont développées à Barcelone et dans divers pays orientaux. Il montra ses œuvres dans une exposition personnelle à Barcelone en 1934.
Il a réalisé des compositions de type surréaliste et dadaïste, pour lesquels il a utilisé de nouveaux matériaux. On cite de lui : *Le caparaçon*.
Bibliogr. : In : *Catalogue National d'Art Contemporain*, Iberico 2000, Barcelone, 1990.

SERRA Francisco
XIVᵉ siècle. Actif à Valence de 1383 à 1396. Espagnol.
Peintre.
Il exécuta un autel dans le monastère des Franciscains de Jatiba.

SERRA Guglielmo
Né à Pignerol. XVᵉ siècle. Travaillant à Turin en 1489. Italien.
Peintre.
Frère de Bernardo Serra.

SERRA Jaime, Jaume ou **Jacobo**

Mort entre 1395 et 1396. XIVᵉ siècle. Actif de 1360 à 1375. Espagnol.

Peintre.

Frère de Pedro Serra. Il peignit de nombreux retables pour des églises de Catalogne. Le Musée de Saragosse conserve de lui un retable à sept panneaux qui se trouvait autrefois dans le monastère du Saint-Sépulcre, exécuté en 1361 pour la sépulture de Fray Martin de Alpartil, chanoine et trésorier de l'Archevêché de Saragosse. Il est le chef de l'atelier de peinture dans lequel il travaillait en collaboration avec ses frères Pedro et Juan. Cet atelier prit la succession de celui de Ramon Destorrent avant de voir l'éclosion de l'art de Lluis Borrassa, l'un de leurs élèves. Les frères Serra constituent ainsi un élément essentiel dans l'épanouissement de la peinture catalane. On pense généralement, bien qu'il soit difficile de déterminer la part de chacun des frères, que Jaime concevait les œuvres dans leur ensemble. Si la technique du retable de Saragosse est encore attachée à l'art siennois et l'iconographie, à l'art français, il créa, avec ses frères, un type de Vierge gothique tout à fait catalane, d'une exquise féminité, telle la *Vierge à l'Enfant* de Palau de Cerdagne, qui lui est attribuée. Sa peinture reste sensible au détail, à l'anecdote, sa couleur est limpide, ses coups de pinceau sont légers.

Bibliogr. : Catalogue de l'exposition : *Les Primitifs méditerranéens*, Bordeaux, 1952 – J. Lassaigne : *La peinture espagnole, des fresques romanes au Greco*, Skira, Genève, 1952.

SERRA Juan ou **Joan**

XIVᵉ siècle. Actif en Catalogne en 1376. Espagnol.

Peintre.

Frère de Jaime Serra.

SERRA Leonardo de

XVIᵉ siècle. Actif à Sassari en 1548. Italien.

Peintre.

SERRA Luigi

Né le 18 juin 1846 à Bologne. Mort le 11 août 1888 à Bologne. XIXᵉ siècle. Italien.

Peintre de genre et aquarelliste.

Il exposa à Parme, Rome, Turin, Bologne.

Musées : Florence (Gal. d'Art mod.) : *San Carlo ai Catinari* – Florence (Palais Pitti) : *Portrait de l'artiste* – Rome (Gal. d'Art mod.) : *Madone avec saint François et saint Bonaventure* – Au Mont de Piété – nombreux dessins.

Ventes publiques : Rome, 30 mars 1982 : *Portrait de femme* 1886, pl. et temp. (50x34) : **ITL 2 800 000**.

SERRA Margherita

Née en 1943 à Brescia (Lombardie). XXᵉ siècle. Italienne.

Sculpteur.

Elle participe à des expositions collectives, dont : en 1995 *Attraverso l'Immagine*, au Centre culturel de Crémone.

Elle travaille le marbre, alternant surfaces polie et brute, réalisant des formes biomorphiques d'une certaine sensualité.

Bibliogr. : In : Catalogue de l'exposition *Attraverso l'Immagine*, Centre culturel Santa Maria della Pietà, Crémone, 1995.

SERRA Mario

Né à Pignerol. XVIᵉ siècle. Travaillant en 1505. Italien.

Peintre.

SERRA Matteo

XVᵉ siècle. Actif à Pignerol en 1443. Italien.

Peintre.

SERRA Michel. Voir **SERRE**

SERRA Pablo

Né en octobre 1749 à Barcelone. Mort le 30 mai 1796 à Barcelone. XVIIIᵉ siècle. Espagnol.

Sculpteur.

Élève de S. Gurri, d'I. Vergara et de F. Gutierrez. Il peignit des tableaux pour les églises de Barcelone et le monastère de Montserrat.

SERRA Pedro

XVIᵉ siècle. Travaillant en 1513. Espagnol.

Peintre.

Il peignit les orgues de la cathédrale de Valence.

SERRA Pedro ou **Pere**

Né peut-être en 1343. XIVᵉ siècle. Travaillant en Catalogne de 1363 à 1399. Espagnol.

Peintre.

Frère de Jaime Serra. Il travailla pour la cathédrale de Manresa et des églises de cette ville. Son chef-d'œuvre est le retable du Saint-Esprit se trouvant dans l'église Notre-Dame de Manresa, daté de 1394 ou 1395. C'est approximativement à cette date qu'il prit la direction de l'atelier des Serra. Pedro est celui qui semble le plus attaché au dessin et préférer les portraits. Il pouvait atteindre une réelle grandeur à travers les figures de Saints dans les prédelles. On lui attribue aussi le retable de la *Mère de Dieu* du monastère de Sigena, qui est parfois donné à Jaime.

SERRA Pietro del

XVIᵉ siècle. Travaillant de 1583 à 1588. Italien.

Sculpteur sur bois.

Il assista Lodovico Cardellini pour l'exécution du plafond de la cathédrale de Volterra.

SERRA Pietro Antonio

XVIIIᵉ siècle. Italien.

Peintre.

Il travailla pour la cour de Mantoue de 1705 à 1717 et exécuta aussi des tableaux d'autel.

SERRA Richard

Né le 2 novembre 1939 à San Francisco (Californie). XXᵉ siècle. Américain.

Peintre, sculpteur, dessinateur, graveur, auteur d'installations, auteur de performances, vidéaste. Abstrait-minimaliste.

Il étudia d'abord la littérature à l'université de Berkeley et Santa Barbara (travaillant dans une aciérie pour vivre), puis les beaux-arts et la peinture à l'université de Yale, où il collabore à l'ouvrage de Joseph Albers *L'Intéraction de la couleur*. En 1965, grâce à une bourse de l'université de Yale, il séjourne à Paris, où il rencontre Philip Glass, puis en Grèce et en Turquie. De nouveau boursier, il travaille une année à Florence. En 1966, il s'installe à New York, fréquente les artistes de sa génération qui deviendront marquants : Carl Andre, Eva Hesse, Joan Jonas, Bruce Naumann, Robert Smithson (...), et continue à voyager, notamment pour installer ses sculptures : 1982 en Espagne, à Bilbao et au Pays Basque ; 1983 en Israël et au Japon, 1986 en Grèce...

Il participe à de très nombreuses expositions collectives, notamment à toutes les manifestations importantes consacrées à la sculpture américaine : 1966, 1973, 1981 Yale University Art Gallery de New Haven ; de 1966 à 1968 Noah Goldbowsky Gallery de New York ; 1968 Kunsthalle de Cologne ; depuis 1968 régulièrement à New York au Whitney Museum of Modern Art, Solomon R. Guggenheim, Museum of Modern Art ; 1969 *Quand les attitudes deviennent forme* à la Kunsthalle de Berne ; 1970 Metropolitan Art Gallery de Tokyo ; 1971 Biennale de Paris, *Art&Technologie* au County Museum of Art de Los Angeles ; 1972, 1977, 1982, 1987 Documenta de Kassel ; 1973, 1974 Centre national d'Art contemporain de Paris ; 1974 National Gallery of Victoria de Melbourne, Walker Art Center de Minneapolis, *Interventions in landscapes* à l'Institute of Technology de Cambridge (Massachusetts) ; 1975 exposition itinérante en Amérique du Sud organisée par le musée d'Art moderne de Bogota ; Smithonian Institution de Washington ; 1977 *Paris-New York* au musée national d'Art moderne de Paris ; 1978 *Between Sculpture and Painting* à l'Art Museum de Worcester ; 1979 *The Broadening of the concept of reality in the Art of the 80s&70s* au Museum Haus Lange de Krefeld ; 1980 Biennale de Venise ; 1982 *Arte Povera, Antiform, Sculptures 1966-1969* au Centre d'Arts plastiques contemporains de Bordeaux, *60-80 : Attitudes/Concepts/Images* au Stedelijk Museum d'Amsterdam ; 1984 *Sculpture : the tradition in steel* au County Museum of Fine Art de Nassau ; 1984 Museum of Fine Arts de Montréal ; 1986 Palacio Velasquez et Centro de Arte Reina Sofia à Madrid, *Qu'est-ce-que la sculpture moderne* au musée national d'Art moderne de Paris ; 1987 *Philip Glass/Richard Serra : a collaborative acoustic installation* à l'Ohio State university ; 1988 Nationalgalerie de Berlin ; 1997, *Skulptur. Projekte in Münster 1997* à Münster.

Il montre ses œuvres régulièrement dans des expositions personnelles depuis 1966 à Rome : 1970 Art Museum de Pasadena ; à partir de 1973 régulièrement à la galerie Leo Castelli de New York ; 1975 Center for the Visual Arts de Portland ; 1977, 1983, 1988 Galerie M de Bochum, 1977 Stedelijk Museum d'Amsterdam ; 1978 Kunsthalle de Tübingen ; 1978, 1979 Kunsthalle de Baden Baden ; 1980 Museum Boymans-Van-Beuningen de Rotterdam ; 1982 Art Museum de Saint Louis ; 1983 musée national

d'Art moderne de Paris ; 1985 Museum Haus Lange de Krefeld ; 1986, 1991 Museum of Modern Art de New York, Louisiana Museum d'Humleback ; 1987 Westfälisches Landesmuseum für Kunst und Kulturgeschichte de Münster, Städtische Galerie im Lenbachhaus de Munich ; 1988 Kunsthalle de Bâle, Neuer Kunstverein de Berlin, Stedelijk Van Abbe Museum d'Eindhoven ; 1990 Kunsthaus de Munich, musée d'Art contemporain de Bordeaux ; 1991 Konsthall de Malmö ; 1992 museo nacional Reina Sofia de Madrid, Kunstsammlung Nordrhein-Westfalen de Düsseldorf, Tate Gallery et Serpentine Gallery de Londres ; 1993 Guggenheim Museum SoHo de New York.

Il a reçu de nombreux prix et distinctions : 1975 prix de la Skowhegan School of Painting and Sculpture ; 1981 prix de sculpture Kaiserring de la ville de Goslar ; 1985 prix Carnegie ; 1991 prix de sculpture Wilhelm-Lehmbruck de Duisbourg et officier de l'ordre des Arts et des Lettres de l'état français ; 1992 Sculpture Center Award for distinction in sculpture et membre de l'académie universelle des cultures. Il a reçu de très nombreuses commandes publiques : 1971-1975 *Sight Point* au Stedelijk Museum d'Amsterdam ; 1981 *Titled Arc* sur la Federal Plaza de New York (œuvre détruite par le gouvernement, son commanditaire en 1989) ; 1983 *Clara-Clara* au square de Choisy à Paris ; 1985 *Philibert and Marguerite* au cloître de Brou de Bourg-en-Bresse ; 1987 *Berlin Junction* devant le théâtre philharmonique de Berlin ; 1989 *Maillart extended* au viaduc de Grandfey (Suisse) ; 1990 *Afangar* sur l'île de Videy face au port de Reyjavik ; 1991 *Octagon for Saint-Éloi* face à l'église de Chagny (Bourgogne) ; 1992 *Intersection* au Theaterplatz de Bâle.

Il pratique à ses débuts la peinture, selon une technique mécanique, et met en scène l'acte de peindre, remplissant notamment de couleurs des grilles selon un temps imparti, défini par un chronomètre. À Paris, en 1965, il prend connaissance du travail de Brancusi qui l'intéresse vivement. L'année suivante, influencé par l'arte povera découvert à Florence, il aborde le volume, abandonnant toutes les données traditionnelles de la sculpture, et réalise des assemblages hétéroclites qui réunissent animaux vivants et empaillés, dans des caisses et des cages grillagées, entourés de matières organiques (*Live Animal Habitat* 1963-1964). L'année suivante, il exploite les qualités d'élasticité du caoutchouc qu'il associe fréquemment à des néons, enregistrant sur ce matériau des empreintes difficilement identifiables d'objets familiers, suspendant des lanières découpées enchevêtrées (*Belts*), soulevant une plaque en son centre (*To Lift*), établissant la forme inhérente à chaque pièce en fonction de son poids. Ce travail, qui met en scène de nouveaux rapports fondés sur les notions d'étirement, de déformation, de provisoire ou d'indétermination, annonce les projections au sol de plomb (*Splash Pieces*) réalisées en 1968, et les sculptures monumentales à venir conçues d'abord pour l'intérieur puis de plus en plus pour l'extérieur. Lorsque en 1967 Serra jette du plomb fondu au bas des murs, il s'agit surtout d'exprimer une solidification, état transitoire qui porte en lui les traces d'une action, d'une tension, et d'un geste éphémère. En ce sens il y a de l'expressionnisme chez Serra, expressionnisme que l'on perçoit également dans les sculptures en feuilles de plomb enroulées ou dans les courroies de caoutchouc et de néons qui relèvent de l'Antiform. L'action physique de l'artiste, les possibilités de mouvement et d'équilibre inhérentes au matériau, apparaissent comme point de départ à l'œuvre. Points de départ essentiels d'un travail qui se définit tout aussi bien par sa conception, sa fabrication que son processus d'évolution à tel point qu'on a pu écrire : « Serra transforme action, processus et verbe en forme ». Il établit à cette époque une liste de verbes visant à définir son travail, son activité « jeter, mélanger, couper, ouvrir, rouler, tourner... » Chaque œuvre est un point d'espèce, une mise en scène chargée de référés des tensions, un déséquilibre ou quelque énergie potentielle. Cette utilisation de la gravité du matériau est une constante de l'activité de Serra, notamment dans les équilibres (*One Ton Prop (House of cards)* – *Une Tonne en appui (Château de cartes)*) des plaques d'acier posées (et non fixées) sur les arêtes soit contre le mur, soit les unes contre les autres en appui par leur sommet, soit enfin perpendiculairement les unes aux autres. Il ne fait de plus aucun doute que dans ces équilibres instables, édifiés d'abord par quelques amis puis par des instruments industriels de levage, les possibilités latentes d'effondrement et les dangers qui en résultent sont très sciemment exploités. Le contenu de l'œuvre apparaît alors moins comme un équilibre réalisé que comme un déséquilibre probable. Serra remplace le plomb qui a tendance à s'effondrer par l'acier Cor-

Ten non traité. Parallèlement il exécute, depuis 1972, au goudron ou fusain, sur papier toilé (parfois de l'acier), de très grands « dessins d'installations » comme il les nomme, dont le format est dicté par le lieu d'exposition. De tendance abstraite, aux formes pleines, découpées, lourdes en matière, ils apparaissent moins agressifs que les sculptures, mais interviennent, comme celles-ci, physiquement sur l'espace, se détachant, noirs, du mur blanc.

Son travail fut au centre de la plupart des nouvelles démarches de l'art américain des années soixante-dix. Indéniablement minimal dans ses choix esthétiques (matériaux usinés, structures géométriques élémentaires, sérialité), Serra, qui comme le souligne Rosalind Krauss a néanmoins fait éclater le cube fermé de Judd et Tony Smith, se place en marge d'autres tendances contemporaines. Otto Hahn a, tentant de définir la multiplication d'aspects de l'œuvre de Serra, dû écrire : « Richard Serra tient à la fois des expressionnistes abstraits et du Minimal Art. Mais il se place au carrefour où plusieurs préoccupations actuelles se rencontrent. Le Body Art lui pose des problèmes, le Land Art l'intéresse ». Effectivement, œuvrant également à l'échelle du paysage, il encastre, dans le sol, à partir de 1970, de grandes plaques d'acier, dont d'abord seul un coin reste en vue, puis progressivement se dressent, envahissent l'espace, invitent le spectateur à longer, contourner, pénétrer l'œuvre, forçant son regard, modifiant son trajet, sa perception de l'espace environnant que celui-ci a bien souvent perdu l'habitude de considérer. Ces sculptures ne doivent rien au hasard. Fruit d'une lente réflexion de l'artiste, de considérations techniques, topographiques, esthétiques, ces formes minimales (plaques, cylindres) en acier, parfois pierre (basalte, granit) ou béton, lisses, planes ou courbes, neutres en apparence, sont une intrusion, un obstacle dans l'espace quotidien ; elles se refusent à l'ornemental, s'imposent par leur poids (certaines œuvres atteignant des centaines de tonnes), leur architecture monolithique primitive qui intervient sur l'environnement : « Mes œuvres font partie et sont construites dans la structure d'un site, et souvent restructurent, à la fois conceptuellement et perceptuellement l'organisation de ce site (...), Je m'intéresse à un espace de comportement où le spectateur entre en interrelation avec la sculpture dans son contexte » (R. Serra). Homme aux préoccupations multiples, homme de la démesure, les dimensions de ses œuvres excèdent souvent les capacités d'accueil des galeries et se révèlent de véritables industries nécessitant techniciens et ingénieurs, à la très forte présence physique.

■ Laurence Lehoux

Bibliogr. : Catalogue de l'exposition : *Richard Serra*, Art Museum, Pasedana, 1970 – Catalogue de l'exposition *Richard Serra*, Kunsthallen, Tubingen et Baden-Baden, 1978 – Catalogue de l'exposition : *Richard Serra*, Musée national d'Art moderne, Centre Georges Pompidou, Paris, 1983 – Catalogue de l'exposition : *Richard Serra*, Musée d'Art moderne, New York, 1986 – Rosalind Krauss : *Richard Serra, sculpture*, Artstudio, n° 3, Paris, hiver 1986-1987 – Jean Christophe Amman, Yve Alain Bois, Douglas Crimp et Zweite : *Catalogue raisonné de l'œuvre sculpté et dessiné*, Gerd Hatje, Stuttgart, 1987 – Catalogue de l'exposition : *Richard Serra*, Rizzoli International, New York, 1988 – Richard Hoppe-Sailer : *Das Druckgraphische Werk, Prints – Catalogue raisonné 1972-1988*, Galerie M, Bochum, 1988 – Catalogue de l'exposition : *Richard Serra : 10 Sculptures for the van Abbe*, Stedelijk van Abbe Museum, Eindhoven, 1988 – Richard Serra : *Écrits et entretiens 1970-1989*, Galerie Lelong, Paris, 1990 – Hans Janssen : *Catalogue raisonné des dessins de Richard Serra 1969-1990*, Benteli, Berne, 1990 – Catalogue de l'exposition : *Richard Serra : gravures*, Musée d'Art moderne, Céret, 1992 – Richard Serra, Yve Alain Bois, Stefan Germer : *Catalogue de l'exposition Richard Serra*, Museo nacional Reina Sofia, Madrid, 1992.

Musées : Chicago (Mus. of Contemp. Art) – La Jolla, Californie – Munich (Städtische Gal. im Lenbachhaus) : *Seven Spaces – Seven Sculptures* – New York (Mus. of Mod. Art) : *Circuit – Intersection II 1992* – New York (Guggenheim Mus.) : *Shafrazi 1974 – Zadikians 1974* – New York (Whitney Mus. of American Art) : *Prop 1968* – Paris (BN, Cab. des Estampes) : *To Bobby Sands 1981* – Paris (Mus. nat. d'Art mod.) : *Plinths 1967 – Hands Scraping 1968 – Boomerang 1974 – Corner Prop n° 7 (For Nathalie) 1983* – *Rue Ligner 1989 – Opéra comique 1990 – Decision on the stone 1990*.

Ventes Publiques : New York, 21 oct. 1976 : *Parallélogramme 1974*, peint./pap. (249x152) : **USD 8 000** – New York, 23 mai 1978 : *Sans titre 1968-1972*, pb (diam. 52, H. 5) : **USD 6 500** – New

York, 13 nov. 1980 : *Sans titre* 1974, h/pap. (287x91,4) : **USD 15 000** – New York, 5 mai 1982 : *Sans titre*, encre/pap. (152,4x167,6) : **USD 1 900** – New York, 7 nov. 1984 : *The Moral Majority Sucks* 1981, litho. (132,7x154,5) : **USD 1 000** – New York, 2 nov. 1984 : *T.W.U. n° 4* 1980, cr., h. (126,5x96,5) : **USD 7 500** – New York, 6 mai 1986 : *T.W.U. n° 49* 1980, cr., cire (133,4x103) : **USD 7 500** – New York, 6 mai 1987 : *Sans titre* 1972, fus./pap. (98,5x95) : **USD 14 000** – New York, 5 mai 1987 : *Corner Prop* 1976, acier (H. 246,4) : **USD 110 000** – New York, 3 mai 1989 : *T.W.U. 11* 1980, peint. en bombe/pap. (133,5x103) : **USD 30 250** – New York, 23 fév. 1990 : *Place fédérale II*, craie grasse noire, fibres et collage de pap./cart. (96,5x185) : **USD 66 000** – New York, 9 mai 1990 : *Elévateur* 1980, cr. gras/ pap. (94x151) : **USD 44 000** – New York, 14 fév. 1991 : *Sans titre*, trois feuilles d'acier (chaque 61x61x15,2) : **USD 71 500** – New York, 30 avr. 1991 : *Close pin prop* 1969, pb (H. du mât : 250,7, diam. du mât : 9,5, diam. du tube : 24,7, L. du tube : 101,6) : **USD 231 000** – New York, 13 nov. 1991 : *Kitty Hawk*, deux plaques d'acier (en haut : 121,8x426,5x6,3, en bas : 121,8x182,8x10,2) : **USD 220 000** – New York, 6 oct. 1992 : *Sans titre* 1973, encre au rouleau sur pap. d'Arches, dess. en 14 parties (chaque feuille 83,8x124,5) : **USD 37 400** – New York, 17 nov. 1992 : *Levier carré forgé*, acier forgé en deux parties (175,3x19,1x19,1) : **USD 170 500** – New York, 19 nov. 1992 : *La Défense* 1979, acier laminé (113x61x61) : **USD 71 500** – New York, 10 nov. 1993 : *Plan de travail*, acier en deux plaques (verticale : 177,5x160x7,6, horizontale 388x163,8x7,6) : **USD 112 500** – Copenhague, 1ᵉʳ déc. 1993 : *Pasolini* 1987, sérig. (132,5x179,5) : **DKK 11 000** – Londres, 2 déc. 1993 : *Modèle pour Trois morceaux plats* 1980, fer et ciment (76,5x57,8x57,8) : **GBP 29 900** – Paris, 17 oct. 1994 : *La folie du jour* 1982, cr. gras/pap. (96,5x127) : **FRF 80 000** – Lucerne, 20 mai 1995 : *Philip Glass porter ou Sans titre*, sérig. (75x105) : **CHF 1 900** – New York, 16 nov. 1995 : *Modèle pour Madrid*, acier battu à chaud (119,4x101,6x76,2) : **USD 63 000** – Londres, 23 mai 1996 : *Modèle pour Point de Vue*, acier (H. tot. 125) : **GBP 43 300** – New York, 21 nov. 1996 : *Sans titre* 1975, past. noir/pap. (127x96,5) : **USD 17 250** – New York, 7-8 mai 1997 : *Madrid* 1981, acier (119,4x87,4x52,1) : **USD 51 750** – New York, 8 mai 1997 : *Support indecent and uncivil art* 1989, past. noir/pap., deux feuilles (195x163,5) : **USD 74 000**.

SERRA Rosa

Née en 1944. xxᵉ siècle. Hollandaise.

Sculpteur de figures, nus, groupes, statuettes.

Ventes Publiques : Amsterdam, 6 déc. 1995 : *Torse*, bronze (H. 56) : **NLG 9 200** – Amsterdam, 5 juin 1996 : *Mère et Fille*, bronze (H. 65,5) : **NLG 16 100** – Amsterdam, 10 déc. 1996 : *Volume en cercle* 1991, bronze (H. 24) : **NLG 5 535** – Amsterdam, 2 déc. 1997 : *Nu assis*, bronze (H. 29) : **NLG 14 991** – Amsterdam, 2 déc. 1997 : *Nu assis*, bronze (H. 29) : **NLG 10 955**.

SERRA Sebastiano

xvᵉ siècle. Actif à Pignerol en 1497. Italien.

Peintre.

SERRA Vicente

xivᵉ-xvᵉ siècles. Travaillant de 1399 à 1400. Espagnol.

Sculpteur.

Il sculpta l'autel de la chapelle Saint-Jacques dans la cathédrale de Valence.

SERRA Victorino Manoel da

Né en 1692 à Lisbonne. Mort le 9 avril 1747 à Lisbonne. xviiiᵉ siècle. Portugais.

Peintre d'architectures et d'ornements.

Imitateur de V. Baccherelli. Fils d'Antonio da Serra. Il travailla pour des églises de Lisbonne.

SERRA di Calliano

xviiiᵉ siècle. Actif dans la première moitié du xviiiᵉ siècle. Italien.

Peintre.

Il travailla pour l'abbaye de Montferrat. Peut-être identique à Pietro Antonio Serra.

SERRA DE RIVERA Xavier

Né en 1946 à San Juan Despi (Catalogne). xxᵉ siècle. Espagnol.

Peintre de compositions animées, figures, nus, paysages, natures mortes, pastelliste. Tendance surréaliste.

Il fit ses études à l'école des beaux-arts de Sant Jordi et au conservatoire du livre de Barcelone.

Il participe à des expositions collectives : 1975 Biennale de São

Paulo et Biennale du dessin de Ljubljana ; 1975 Biennale de dessin de Cracovie ; 1979-1980 Salon de Montrouge ; 1981 musée municipal de Madrid ; 1982 Fondation Caixa de Pensions de Barcelone ; 1986 Centre culturel de la ville de Madrid ; 1987, 1988 ARCO à Madrid. Il montre ses œuvres dans des expositions personnelles : 1969, 1971, 1973, 1976, 1980, 1986, 1988 Barcelone ; 1974 Valencia ; 1978 galerie Étienne de Causans à Paris ; 1980, 1984 FIAC (Foire Internationale d'Art Contemporain) à Paris.

Proche du surréalisme, il semble cultiver l'insolite, proposant des jeux d'images dans la tradition de Magritte. Il exploite l'effet des volumes géométriques inhabituels dans un lieu donné et joue aussi de l'ambiguïté extérieur-intérieur, optant pour des lumières floues, des camaïeux d'ocres et de verts. Il utilise souvent comme point de départ à ses rêveries tout ou partie de tableaux célèbres.

Bibliogr. : In : *Catalogo nacional de arte contemporaneo*, Iberico 2 mil, Barcelone, 1990.

Musées : Madrid (Mus. d'Art mod, Cab. des Estampes) – Paris (Mus. nat. d'Art mod.) – Séville (Mus. d'Art contemp.).

SERRA Y AUQUE Enrique

Né le 7 janvier 1859 à Barcelone (Catalogne). Mort le 16 février 1918 à Rome. xixᵉ-xxᵉ siècles. Depuis 1876 actif aussi en Italie. Espagnol.

Peintre de compositions religieuses, scènes de genre, figures, portraits, paysages, intérieurs, paysages d'eau, illustrateur.

Il fut élève de Ramon Marti y Alsina et de Domingo Talarn à l'École des Beaux-Arts de Barcelone. Obtenant une bourse en 1876, il poursuivit ses études à Rome, ville où il passa la majeure partie de sa vie. Durant l'année 1879, il retourna à Barcelone pour se soigner de la malaria. À partir de 1895, il ouvrit un atelier à Paris, et dès lors il partagea son temps entre la capitale française et Rome.

Il figura dans diverses expositions collectives : depuis 1879, régulièrement au Salon Parés, Barcelone ; 1888 Exposition universelle de Barcelone, où il obtint une médaille d'or ; 1895 Exposition nationale de Madrid, recevant une troisième médaille ; 1917 exposition rétrospective à Barcelone.

Il eut une importante activité d'illustrateur, travaillant pour diverses revues, telle que *L'Illustration Espagnole et Américaine*. On peut distinguer deux périodes dans sa production. Jusqu'en 1890, il peignit principalement des tableaux orientalistes, on cite mentionnée notamment : *Arabe gardant le Sérail, Maure tirant un coup de fusil, Danse orientale*, qui sont directement inspirés par l'œuvre de Mariano Fortuny et celle de José Villegas. Puis, à partir des années quatre-vingt-dix, il réalisa quelques paysages de lagunes, influencés par l'École de Naples, mais surtout des sujets de genre et intérieurs, où il fait figurer (en fond) sa collection personnelle d'antiquités, de tapis, céramiques et meubles Renaissance. On cite encore de lui : *Coutumes italiennes – Le sacristain – Lisant les nouvelles – La bienvenue – Campement gitan – Idylle – Fête solennelle – Le repas de noce*. Le Pape Léon XIV lui commanda également plusieurs travaux pour le Vatican.

E N R I Q V E S E R R A

Bibliogr. : In : *Cien Anos de pintura en Espana y Portugal, 1830-1930*, Antiqvaria, t. X, Madrid, 1993.

Musées : Glasgow : *Deux Ecclésiastiques*.

Ventes Publiques : Paris, 4 juil. 1899 : *Son Éminence* : **FRF 1 800** – Paris, 1ᵉʳ juin 1908 : *Le maître d'école* : **FRF 560** – Londres, 15 mai 1911 : *La Vierge des naufragés* 1885 : **GBP 54** ; *L'arbre sacré* 1884 : **GBP 23** ; *L'artiste* 1884 : **GBP 31** – Londres, 11 fév. 1976 : *Divo Imperator* 1896, h/t (46x110,5) : **GBP 450** – Londres, 22 juil. 1977 : *Mariage vénitien* 1885, h/t (56x139,5) : **GBP 2 500** – Londres, 15 juin 1979 : *Une beauté pensive*, h/t (65,4x39,3) : **GBP 480** – Rome, 19 mai 1981 : *Jeune Fille dans un paysage marécageux* 1889, h/t (91x200) : **ITL 7 200 000** – Londres, 27 mars 1984 : *Dans la bibliothèque* 1884, h/t (58x81) : **GBP 12 000** – Montevideo, 14 août 1986 : *Dans la sacristie*, h/pan. (25x21) : **UYU 710 000** – Londres, 26 fév. 1988 : *Petite fille dans un bois*, h/pan. (14x9) : **GBP 880** – Londres, 24 juin 1988 : *Ruines inondées*, h/t (50x85) : **GBP 3 300** – Rome, 26 mai 1988 : *Paysage lacustre*, h/t (78x60) : **ITL 4 000 000** – Londres, 23 nov. 1988 : *Paysage boisé avec un bassin et des ruines* 1900, h/t (69x105) : **GBP 2 420** – Londres, 17 fév. 1989 : *Ruines au crépuscule*, h/t (96x76) : **GBP 4 620** – Paris, 12 mai 1989 : *Léon XIII disant sa pre-*

mière messe au Vatican 1888, h/t (41,5x66,5) : **FRF 62 000** – ROME, 14 déc. 1989 : *Petit autel dans les marais*, h/t (59x95) : **ITL 6 900 000** – LONDRES, 15 fév. 1990 : *Les admirateurs* 1885, h/t (74x119,5) : **GBP 9 900** – BERNE, 12 mai 1990 : *Courtisane*, h/t (71x52) : **CHF 5 000** – ROME, 31 mai 1990 : *Paysage lacustre*, h/t (24,8x15,8) : **ITL 1 300 000** – PARIS, 13 juin 1990 : *Bord d'étang* 1887, h/t (26x42) : **FRF 21 000** – ROME, 16 avr. 1991 : *Terrasse sur le lac*, h/t (50x97) : **ITL 14 950 000** – PARIS, 28 juin 1991 : *Léon XIII disant sa première messe au Vatican*, h/t/pan. (66x41) : **FRF 15 000** – PARIS, 20 nov. 1991 : *Femme en prière* 1894, h/t (81x57) : **FRF 11 000** – MADRID, 16 juin 1992 : *Paysage*, h/pan. (39x26) : **ESP 250 000** – ROME, 19 nov. 1992 : *Cabane de pêche sur pilotis au bord d'un fleuve* 1890, h/t (150x90) : **ITL 5 520 000** – NEW YORK, 15 oct. 1993 : *Paysage de marais au crépuscule* 1888, h/t (111,8x299,1) : **ITL 8 050** – ROME, 5 déc. 1995 : *Reflets sur l'eau*, h/t (52x100) : **ITL 4 125 000** – NEW YORK, 2 avr. 1996 : *Rêverie du soir*, h/t (61x120) : **USD 5 750** – ROME, 23 mai 1996 : *Tramonto nella palude*, h/t (60x100) : **ITL 5 750 000** – LONDRES, 31 oct. 1996 : *Barques de pêche par mer houleuse* 1893, h/t (86x76) : **GBP 2 415.**

SERRA FARNÉS Pedro
Né le 31 janvier 1890 à Barcelone (Catalogne). Mort le 4 octobre 1974. XXᵉ siècle. Espagnol.
Peintre de paysages, paysages de montagne.
Il fut élève de l'École des Beaux-Arts de Madrid. Il figura régulièrement au Salon d'Automne de Madrid, dont il fut sociétaire ; ainsi qu'à l'Exposition nationale de Madrid, obtenant une troisième médaille en 1922, une autre en 1926.
Il peignit exclusivement des paysages, avec une préférence pour les montagnes de Guadarrama, Gredos et Gata.
BIBLIOGR. : In : *Cien Anos de pintura en Espana y Portugal, 1830-1930*, Antiqvaria, t. X, Madrid, 1993.

SERRA Y GISBERT Jaime
Né le 5 janvier 1854 à San Ginès de Vilasar. Mort le 28 septembre 1877 à Barcelone. XIXᵉ siècle. Espagnol.
Dessinateur d'architectures et de décorations et écrivain d'art.
Il publia des modèles pour le dessin décoratif.

SERRA MELGOSA Juan
Né en 1899 à Lérida (Catalogne). Mort en 1970 à Barcelone (Catalogne). XXᵉ siècle. Espagnol.
Peintre de figures, paysages animés, paysages, paysages urbains, paysages d'eau, marines, natures mortes.
Il étudia à l'École des Beaux-Arts de Barcelone. Dans cette même ville, il fit partie du groupe des « évolutionnistes » soutenu par le marchand José Dalmau. En 1924, il séjourna à Paris.
Il figura dans diverses expositions collectives, dont : 1942, 1944 Expositions nationales de Barcelone ; 1944 Madrid ; 1954 Salon Parés de Barcelone. Il exposa également à Bilbao, Saint Sébastien, Paris, Londres, Pittsburgh, Buenos Aires, Montevideo et Caracas. Il obtint une médaille d'or en 1946.
On cite de lui : *L'Avenue des fleurs – Échouage – Coin de village*, œuvres qui sont prétextes à l'exploitation des possibilités de la couleur ; le pinceau est ici manié largement, mais avec sûreté.
BIBLIOGR. : In : *Cien Anos de pintura en Espana y Portugal, 1830-1930*, Antiqvaria, t. X, Madrid, 1993.
MUSÉES : BARCELONE (Mus. d'Art mod.) – BILBAO – MADRID (Mus. d'Art mod.).
VENTES PUBLIQUES : BARCELONE, 11 déc 1979 : *Paysage*, h/t (37x54) : **ESP 125 000** – BARCELONE, 20 oct. 1981 : *Paysage*, h/t (64x91) : **ESP 210 000** – BARCELONE, 19 déc. 1984 : *Calella de Palafrugell, Patio* 1963, h/t (81x100) : **ESP 370 000.**

SERRA Y MIS Pascual
Né à Mataro. XIXᵉ siècle. Actif dans la seconde moitié du XIXᵉ siècle. Espagnol.
Graveur au burin.
Élève de J. Coromina et de J. Adam. Il exposa à Madrid à partir de 1871.

SERRA Y PORSON José
Né de parents espagnols en 1824 ou, selon certains biographes, en 1828 à Rome. Mort en 1910 à Barcelone (Catalogne). XIXᵉ siècle. Espagnol.
Peintre de scènes de genre, portraits, intérieurs, natures mortes, fleurs et fruits, peintre à la gouache, aquarelliste, dessinateur.
Il débuta ses études artistiques à Rome, puis il entra à l'École des Beaux-Arts de Madrid. En 1855, il s'établit à Paris, étudiant dans l'atelier de William Adolphe Bouguereau, mais son véritable maître est Meissonier, ce qui explique le fait que José Serra ait pu introduire en Espagne le « tableautin ». Il figura régulièrement à l'Exposition nationale de Madrid, obtenant une troisième médaille en 1864 ; ainsi qu'aux Expositions des Beaux-Arts de Barcelone.
Il peignit principalement des petits tableaux de genre, dans un style romantique propre à l'école catalane du XIXᵉ siècle. On cite de lui : *L'artiste au travail – Dans l'atelier de Watteau – Étudiant le tableau – Le mystérieux marquis de Saint Germain – Fruits – Les fleurs de champs – Un canard et une perdrix.*
BIBLIOGR. : In : *Cien Anos de pintura en Espana y Portugal, 1830-1930*, Antiqvaria, t. X, Madrid, 1993.
MUSÉES : BARCELONE (Mus. prov.) : *Un napolitain.*
VENTES PUBLIQUES : LONDRES, 22 juin 1988 : *L'artiste au travail* 1896, h/pan. (31,5x23) : **GBP 3 850** – LONDRES, 17 fév. 1989 : *L'atelier de l'artiste* 1882, h/pan. (34,3x26) : **GBP 4 950.**

SERRA-ZANETTI Gaetano
Né le 1ᵉʳ mai 1807 à Sant' Agata. Mort le 6 mars 1862 à Anzola d'Emilia. XIXᵉ siècle. Italien.
Peintre.
Élève de Filippo Pedrini et de Cl. Albesi. Il travailla pour des églises de Bologne.
MUSÉES : BOLOGNE (Pina.) : *Ezzelino da Roma.*

SERRA-ZANETTI Paola
Née le 5 février 1886 à Budrio. XXᵉ siècle. Italienne.
Peintre de portraits.
Elle fut élève de Domenico Ferri à Bologne et de Feldbauer à Munich.

SERRACHIONE Antonio ou Serrachioli
Né en 1611 à Massa Carrara. XVIIᵉ siècle. Italien.
Sculpteur.
Il travailla à Naples à partir de 1636.

SERRAFF Luc Élysée
Né le 2 septembre 1936 à Alger. XXᵉ siècle. Actif en France. Algérien.
Peintre de paysages, marines, peintre à la gouache, dessinateur, sculpteur.
Il fut élève de l'école des beaux-arts d'Alger. Il vit et travaille à Aubagne.
Il participe à de nombreuses expositions régionales et montre depuis 1969 ses œuvres dans des expositions personnelles à Marseille et sa région, en 1988 à la fondation Vasarely à Aix-en-Provence.
Après une période pointilliste qui frôlait l'abstraction, il évolue avec des œuvres figuratives dans lesquelles il exalte les couleurs de la Provence et à partir de 1977 de la Bretagne.

MUSÉES : BOULOGNE-BILLANCOURT (Mus. d'Art mod.) – CHÂTEAU-CHINON – LAVAL – MARSEILLE (FRAC) – NICE (Mus. d'Art mod.).

SERRAILLE Pierrette
Née en 1952 à Lyon (Rhône). XXᵉ siècle. Française.
Graveur, dessinateur.
Elle vit et travaille à Oullins (Nord).
Elle a participé en 1992 à l'exposition : *De Bonnard à Baselitz – Dix Ans d'enrichissements du cabinet des estampes 1978-1988* à la Bibliothèque nationale à Paris.
MUSÉES : PARIS (BN, Cab. des Estampes) : *Chypre* 1986, eau-forte, vernis mou et roulette.

SERRALUNGA Luigi
Né en octobre 1880 à Turin (Piémont). Mort en 1940. XXᵉ siècle. Italien.
Peintre de portraits, natures mortes.
Il fut élève de Giacomo Grosso.
VENTES PUBLIQUES : MILAN, 6 nov. 1980 : *Fleurs*, h/cart. (55,5x76) : **ITL 1 000 000** – NEW YORK, 23 mai 1985 : *Nu couché* 1917, h/t (70x169) : **USD 11 000** – MILAN, 14 mars 1989 : *Nature morte avec fruits et fleurs*, h/t (31x39) : **ITL 3 400 000** – ROME, 12 déc. 1989 : *Portrait de femme*, h/t (73x60) : **ITL 3 400 000.**

SERRANIA Cristobal
XVIIIᵉ siècle. Actif à Alcora en 1750. Espagnol.
Peintre sur porcelaine.

SERRANIA Vicente
XVIII^e siècle. Actif de 1728 à 1743. Espagnol.
Peintre sur porcelaine.
Il travailla à la Manufacture de porcelaine d'Alcora.

SERRANO Diego
XV^e siècle. Espagnol.
Peintre.
Il travailla à Naples en 1457.

SERRANO Emanuele
Né à Chieti. XIX^e siècle. Italien.
Sculpteur.
Il exposa à Turin, Milan, Rome, Florence et à Paris.

SERRANO Guillermo
XX^e siècle. Portoricain.
Peintre, graveur.
Il a participé en 1992 à l'exposition : De Bonnard à Baselitz – Dix Ans d'enrichissements du cabinet des estampes 1978-1988 à la Bibliothèque nationale à Paris. Il a montré ses œuvres dans une exposition personnelle en 1975 à la Galleria de las Americas de San Juan (Porto Rico).
MUSÉES : PARIS (Bibl. Nat, Cab. des Estampes) : Composition de bleus 1975, litho.

SERRANO Juan
XX^e siècle. Actif aussi en France. Espagnol.
Sculpteur. Abstrait-géométrique. Groupe Equipo 57.
Vivant à Paris entre 1954 et 1961, il y fonda, en 1957, avec Agustin Ibarrola, Juan Cuenca, Angel et José Duarte, le groupe Equipo 57 qui eut une activité importante jusqu'à sa dissolution en 1965. En 1996, les deux galeries Denise René de Paris ont organisé une exposition rétrospective de l'activité passée du groupe.
BIBLIOGR. : Pierre Mérite : Equipo 57, Art Press, n° 217, Paris, oct. 1996.

SERRANO Juan
XVI^e siècle. Actif à Séville de 1502 à 1506. Espagnol.
Peintre.
Il travailla pour des églises de Séville.

SERRANO Lucas
XVII^e siècle. Travaillant de 1661 à 1671. Espagnol.
Sculpteur.
Il exécuta des sculptures qui ornent le maître-autel de la cathédrale de Saint-Jacques-de-Compostelle.

SERRANO Manuel
Né en 1814. Mort en 1883. XIX^e siècle. Mexicain.
Peintre de scènes typiques.
Cet artiste se consacra à la description de la vie rurale mexicaine.
VENTES PUBLIQUES : NEW YORK, 27 nov. 1985 : Cheval et le cavalier, h/t (65,5x51,5) : USD 2 500 – NEW YORK, 17 mai 1994 : Gauchos capturant des chevaux au lasso, h/t (41,9x51,1) : USD 79 500 – NEW YORK, 24-25 nov. 1997 : Pulques Finos, h/t (45,7x60,4) : USD 57 500.

SERRANO Manuel Gonzalez. Voir **GONZALEZ-SERRANO Manuel**

SERRANO Pablo ou **Paolo**
Né en 1908 à Crivillen (Aragon). Mort en 1989 à Madrid (Castille). XX^e siècle. Espagnol.
Sculpteur de portraits, figures, monuments, animaux. Figuratif puis abstrait.
Il fit ses études à l'académie des beaux-arts de Barcelone, puis passa quelques années en Argentine et en Uruguay, où il était chargé de cours à l'université de Montevidéo.
Il participe à des expositions collectives : 1968 Stedelijk Museum d'Amsterdam ; 1960 et 1967 Museum of Modern Art de New York ; 1962 Biennale de Venise ; 1968 Bochum, Nuremberg, Kunstverein de Berlin ; 1969 Boymans-van-Beuningen Museum de Rotterdam, Anvers ; 1970 II^e Salon des Galeries Pilotes au musée cantonnal de Lausanne ; 1985 Fondation Guggenheim à New York, etc. Il obtint diverses récompenses, dont : 1954 Grand Prix à la II^e Biennale Hispano-Américaine à Barcelone ; 1980 médaille d'or à Lisbonne, médaille d'or à Saragosse.
Jusqu'à 1950, son art procédait d'une vision figurative expressionniste, qu'il lui arrive d'ailleurs encore de prolonger à l'occasion de commandes de monuments ou de portraits de personnalités, comme dans le Monument à Miguel de Unamuno, à Salamanque vers 1967 ou le Masque d'Antonio Machado de 1966. Ensuite il réalisa des constructions abstraites à partir de ferraille oxydée. Vers 1955-1960, il travailla le métal dans ses formes élaborées, dans la tradition des constructivistes russes, avec toutefois la souplesse attentive à la nature des différents métaux d'un Lassaw. Puis il expérimenta des amalgames ferbois, avec une opposition géométrie-informel.
BIBLIOGR. : Juan Eduardo Cirlot : Nouv. Dict. de la sculpture mod., Hazan, Paris, 1970 – Catalogue du III^e Salon des Galeries Pilotes, Musée cantonal, Lausanne, 1970 – in : Catalogue national d'Art contemporain, Iberico 2000, Barcelone, 1990.
VENTES PUBLIQUES : NEW YORK, 14 déc. 1976 : Figure, bronze patiné (H. 29,3) : USD 450 – LONDRES, 23 fév. 1989 : Sans titre, bronze (H. 51) : GBP 1 210 – ROME, 17 avr. 1989 : Bovidés 1910, bronze (50x46x22) : ITL 14 000 000.

SERRANO Pedro
XVII^e siècle. Actif au milieu du XVII^e siècle. Espagnol.
Sculpteur sur bois.
Il sculpta, en collaboration avec A. de Ortega, la chaire de l'évêque de la cathédrale de Tolède.

SERRAO Domingos Vieira
Né à Tomar. Mort en 1645 à Tomar. XVII^e siècle. Portugais.
Peintre et dessinateur pour la gravure au burin.
Il travailla pour l'église de la Sainte-Croix de Coïmbra ainsi que pour le château du Retiro de Madrid.

SERRAO Luella Varney
Née le 11 août 1865 à Angola (New York). XIX^e-XX^e siècles. Américaine.
Sculpteur de statues, bustes.
Elle vécut et travailla à Cleveland.

SERRARIUS Anton
Mort en 1632. XVI^e-XVII^e siècles. Actif à Francfort-sur-le-Main en 1598. Allemand.
Peintre de portraits et d'intérieurs.

SERRAT Jaime
XV^e-XVI^e siècles. Actif à Saragosse de 1492 à 1514. Espagnol.
Peintre.
Il peignit des tableaux d'autel pour des églises de Catalogne.

SERRATE José Antonio
D'origine portugaise. Mort en 1911 à Murcie. XX^e siècle. Espagnol.
Peintre.
Il travailla à Murcie. Le Musée de cette ville conserve des peintures de cet artiste.

SERRATI Mattia, fra
XVI^e siècle. Actif à Consandolo vers 1505. Italien.
Miniaturiste.
Il travaillait au monastère de S.-Bartolo, près de Ferrare. Libanori fait grand éloge de son talent.

SERRAZ Michel
Né en 1925 à Paris. XX^e siècle. Français.
Sculpteur de bustes, figures, compositions religieuses.
Il fut élève de l'école des beaux-arts de Paris, où il eut pour professeur Marcel Gimond de 1947 à 1948.
Il participe à Paris aux Salons d'Automne, dont il fut membre sociétaire, de la Société Nationale des Beaux-Arts, dont il a reçu le prix de sculpture en 1965, à la Biennale Formes humaines au musée Rodin, aux Salons Comparaisons, de la Jeune Sculpture, du Dessin, ainsi qu'à des expositions collectives : 1964 galerie Vendôme à Paris ; 1966 musée de Saint-Denis ; 1970 René Iché et grands sculpteurs contemporains au musée de Narbonne.
Il travailla le bois ou la pierre, réalisant des décorations architecturales pour l'église de Deuil, des bas-reliefs, des reliefs de cuivre, des sculptures et des bustes, soucieux d'intégrer son travail dans l'architecture quotidienne au cœur de la ville.
BIBLIOGR. : In : Catalogue de l'exposition René Iché et grands sculpteurs contemporains, Musée de Narbonne, 1970.
MUSÉES : MAUBEUGE : Buste de monseigneur Fontenelle.

SERRE Alexandre ou **Serres**
Né vers 1850 à Toulouse (Haute-Garonne). XIX^e siècle. Français.
Peintre d'histoire, compositions mythologiques, scènes de genre, portraits.
Il fut élève de Jules Garipuy à l'École des Beaux-Arts de Toulouse. Il exposa au Salon de Paris, puis au Salon des Artistes Français, à partir de 1878.
MUSÉES : TOULOUSE : Orphée et Eurydice.

SERRE Charles de
XIX^e siècle. Actif à Paris dans la seconde moitié du XIX^e siècle. Français.

Sculpteur.
Élève de Girardon.

SERRE Claude
Né en 1938 à Sucy-en-Brie (Seine-et-Oise). XX^e siècle. Français.

Dessinateur, graveur.
Il vit et travaille à Lesigny.
Il a participé en 1992 à l'exposition : *De Bonnard à Baselitz – Dix Ans d'enrichissements du cabinet des estampes 1978-1988* à la Bibliothèque nationale à Paris.
Graveur, il réalise aussi des dessins d'humour.
Musées : Paris (BN, Cab. des Estampes) : *Le Printemps* 1978.

SERRE Denis
Né en 1953 à Rabat (Maroc). XX^e siècle. Français.
Peintre, graveur.
En 1991, il a séjourné à la Künstlerhaus de Edenkoben. Il vit et travaille à Lyon.
Il participe à de nombreuses expositions collectives : 1980, 1983 ELAC (Espace Lyonnais d'Art Contemporain) de Lyon et FIAC (Foire internationale d'art contemporain) à Paris ; 1986, 1988 galerie Regards à Paris ; 1988 Centre d'art de Saint-Priest ; 1990 Centre d'art de Villefranche-sur-Saône ; 1991 Salon Découvertes à Paris. Il montre ses œuvres dans des expositions personnelles : 1991 Centre d'art international de Mulhouse, Künstlerhaus de Edenkoben, CREDAC d'Ivry-sur-Seine ; 1992 Espace Cordeliers à Lyon.
Il explore dans ses œuvres les divers mouvements picturaux : peinture figurative (nus, sujets religieux) et abstraite (minimalisme, expressionnisme abstrait).
Bibliogr. : Dolène Ainardi : *Promenades*, Art Press, n° 163, Paris, nov. 1991 – Catalogue de l'exposition : *Denis Serre*, CREDAC, Ivry-sur-Seine, 1991.
Musées : Brou – Paris (BN, Cab. des Estampes) : *Sans Titre I* 1987, litho. – Paris (FNAC) – Valence.

SERRÉ Gérard
XVIII^e siècle. Actif à Tournai en 1720. Éc. flamande.
Peintre.
Il a peint un portrait de *Charles VI* pour la ville de Tournai.

SERRE Jean Adam
Né le 10 novembre 1704 à Genève. Mort le 22 mars 1788 à Genève. XVIII^e siècle. Suisse.
Peintre de portraits, peintre de miniatures.

SERRE Leopold
Mort en 1890. XIX^e siècle. Français.
Peintre de compositions animées, scènes de genre, paysages.
Il travailla à Villay. Il exposa, à Paris, au Salon des Artistes Français, dont il fut membre sociétaire.
Musées : Bourges : *Château de Cutan*.
Ventes Publiques : Paris, 23 juin 1943 : *Paysanne du Bourbonnais se rendant au puits* : **FRF 1 000**.

SERRE Michel ou Miguel ou Serra
Né le 10 janvier 1658 à Tarragone. Mort le 10 octobre 1733 à Marseille. XVII^e-XVIII^e siècles. Français.
Peintre d'histoire.
Il commença fort jeune l'étude de la peinture à Marseille et de là se rendit à Rome. A dix-sept ans, il revenait à Marseille et y peignait un *Martyre de saint Pierre* à l'église des Dominicains. Cette œuvre peut, en raison de l'âge de cet artiste, établir sa réputation. Les commandes lui vinrent en grand nombre. Le 20 août 1693, il fut nommé peintre des Galères du roi sur la proposition et en remplacement du peintre Lecomte. Le 6 décembre 1704, il fut nommé membre de l'Académie Royale de Peinture de Paris. Michel Serre était venu à cette date dans la capitale pour assurer son élection. Il y ouvrit même un atelier et compta Oudry parmi ses élèves. Il voulait même l'emmener à Marseille quand il y retourna. Durant la peste de 1721, Michel Serre fit preuve d'un grand dévouement pour les pauvres et les malades et leur donna une partie de sa fortune. Après l'épidémie, bien qu'il approcha de soixante-dix ans, il se remit au travail, il peignit plusieurs épisodes de la terrible période qu'il venait de traverser. Un de ces tableaux, montré au public moyennant paiement, lui valut les rigueurs de l'Académie. Il fut rayé le 21 août 1723 pour cette infraction aux règles de l'illustre compagnie. Cependant le peintre ayant fait sa soumission fut réintégré le 30 octobre de la même année. Michel Serre peignit notamment pour le couvent de Sainte-Claire et pour la Madeleine à Marseille, et pour les

Carmélites d'Aix. Ses tableaux de chevalet sont nombreux ; le Musée de Marseille en conserve une trentaine parmi lesquels *La peste à Marseille* et *Portrait de la femme et des enfants de l'artiste* et le Musée de Caen, *Bacchus et Ariane*.

SERRE Paul Louis Alfred
Né à Paris. XIX^e siècle. Français.
Peintre sur émail et portraitiste.
Élève de Pierre Piot et d'E. Levasseur. Il débuta au Salon de 1869.

SERREAU Fernand Abel
Né le 4 septembre 1885 à Châtellerault (Vienne). XX^e siècle. Français.
Peintre de miniatures.
Il fut élève de Bonnet et de Louis Olivier Merson. Il fut directeur de l'école des beaux-arts de Poitiers. Il exposa à Paris, au Salon des Artistes Français à partir de 1907.

SERRERO Raoul
Né à Tiaret (Algérie). XX^e siècle. Français.
Peintre de fleurs.
D'abord médecin, il se forme seul au cours de ses nombreux voyages : en Macédoine, en Orient, Allemagne, Autriche, Italie, Suisse, Espagne.
Il exposa à Paris, aux Salons d'Automne, des Indépendants, de l'Afrique française et à Oran, Milan, Paris, au Luxembourg, montrant également ses œuvres dans des expositions personnelles.
Musées : Mulhouse (Mus. des Beaux-Arts) : *Fleurs* – Oran.

SERRES Alexandre. Voir SERRE

SERRES Antony
Né le 13 février 1828 à Bordeaux (Gironde). Mort en 1898. XIX^e siècle. Français.
Peintre d'histoire, scènes de genre.
Il débuta au Salon de 1859, et devint membre de la Société des Artistes Français.
Musées : Bordeaux : *Tympanistria – Jugement de Jeanne d'Arc*.
Ventes Publiques : Paris, 1882 : *Le Retour inattendu* : **FRF 520** – Paris, 25 fév. 1901 : *Le Repas de noce de Pierrot et de Colombine* : **FRF 105** – Paris, 21 fév. 1919 : *Baigneuses surprises* : **FRF 380** – Paris, 12 mars 1941 : *Baignade en forêt* : **FRF 350** – Paris, 10 nov. 1944 : *La cueillette* : **FRF 850** – Paris, 23 mars 1945 : *Réunion en forêt* : **FRF 6 100** – Paris, 9 juil. 1945 : *Lavandières* : **FRF 1 750** – Paris, oct. 1945-juil. 1946 : *La Fermière* : **FRF 3 100** ; *La lavandière* : **FRF 2 600** – Paris, 2 déc. 1946 : *Lavandières* : **FRF 6 500** – Paris, 30 avr. 1947 : *Femme dans un intérieur* : **FRF 2 000** – Paris, 25 avr. 1949 : *Bergère* ; *Mendiant*, deux pendants : **FRF 5 000** – Paris, 10 mai 1950 : *Femme sur un sofa* : **FRF 3 000** – Paris, 9 avr. 1951 : *La promenade du curé* : **FRF 4 900** – Londres, 11 fév. 1976 : *Le chemin de l'école*, h/pan. (35x27) : **GBP 600** – Versailles, 10 juin 1979 : *Jeune fille s'habillant*, h/t (140x110) : **FRF 7 800** – Copenhague, 12 nov. 1986 : *Vénus et Cupidon*, h/t (140x105) : **DKK 48 000** – Calais, 24 mars 1996 : *Les incroyables*, h/pan. (35x27) : **FRF 21 000** – Londres, 10 oct. 1996 : *Assemblée élégante jouant dans un intérieur*, h/t (35x53,4) : **GBP 2 200**.

SERRES Dominique ou Dominic, l'Ancien
Né en 1722 à Auch. Mort le 6 novembre 1793 à Londres. XVIII^e siècle. Britannique.
Peintre de sujets militaires, marines, aquarelliste, dessinateur.
Ses parents le destinaient à la prêtrise, mais il s'enfuit du domicile paternel et se fit marin. Il commandait un navire de commerce quand il fut capturé par les Anglais en 1752. Il donna cours à son goût pour les arts et bientôt ses toiles de marine furent très appréciées. Lors de la fondation de la Royal Academy, il en fut nommé membre et quelques années plus tard le roi George II le choisissait comme son peintre de marines. En 1792, il fut nommé bibliothécaire de la Royal Academy. Il exposa régulièrement à cet Institut.
Musées : Bristol : *Premier engagement au large de Sadras – Deuxième engagement au large de Ceylan – Quatrième combat au large de Trincoumala – Cinquième combat au large de Portonovo* – Dublin : *Vue de Torquay*, aquar. – Londres (Victoria and Albert Mus.) : *Contrées montagneuses – Village au bord de la mer – Environs de Totnes, Devonshire*, aquar. – Manchester : *Dans les profondeurs*, aquar.
Ventes Publiques : Londres, 5 fév. 1910 : *Vaisseau de guerre entrant dans le port de Plymouth* : **GBP 7** – Londres, 17 déc. 1926 : *Vue de Québec et Attaque du général Wolfe ; contre les Français*, ensemble : **GBP 504** – Londres, 24 jan. 1928 : *Flotte anglaise à*

ancre : **GBP 399** – LONDRES, 13 juil. 1928 : *La Télémaque prise par l'Experiment* : **GBP 220** – LONDRES, 22 nov. 1928 : *Vaisseaux en vue de Douvres* : **GBP 451** – LONDRES, 1er fév. 1929 : *La Vierge de Calais* : **GBP 294** – LONDRES, 15 mars 1929 : *Vaisseaux tirant une salve* : **GBP 152** – LONDRES, 3 mai 1929 : *Vaisseaux en vue de Portsmouth* : **GBP 325** – LONDRES, 13 mai 1931 : *Sir G. Collier détruisant la flotte américaine* : **GBP 680** – LONDRES, 5 avr. 1935 : *Le bombardement de la Martinique* : **GBP 147** – LONDRES, 25 fév. 1938 : *Québec ; Une attaque du général Wolfe*, ensemble : **GBP 273** – LONDRES, 26 juil. 1940 : *La Prise de l'île Sainte-Lucie* : **GBP 178** ; *L'île de Gorée prise aux Français* : **GBP 178** – LONDRES, 4 déc. 1945 : *Vaisseaux à Belle-Isle* : **GBP 131** – LONDRES, 14 fév. 1951 : *L'expédition de La Havane 1763* : **GBP 76** – PARIS, 2 déc. 1954 : *La rade* : **FRF 230 000** – LONDRES, 31 juil. 1963 : *Commodore James in the Protector with Guardian and Bombay Grab* : **GBP 400** – LONDRES, 7 juil. 1965 : *L'attaque de Moro Castle* : **GBP 550** – LONDRES, 23 nov. 1966 : *Marine* : **GBP 1 000** – LONDRES, 17 nov. 1967 : *Frégate s'éloignant de la côte* : **GNS 800** – LONDRES, 3 avr. 1968 : *Le Bateau de guerre* ; *Le Victory devant Gibraltar* : **GBP 3 500** – LONDRES, 20 nov. 1970 : *Vue du port de Portsmouth* : **GNS 9 500** – LONDRES, 10 déc. 1971 : *Fort Mahon, Minorca* : **GNS 6 000** – LONDRES, 22 juin 1973 : *La revue de la flotte de Nelson* : **GNS 7 000** – LONDRES, 20 mars 1974 : *Voiliers en mer 1780* : **GBP 4 500** – LONDRES, 14 juil. 1976 : *Bateaux de guerre à Plymouth*, h/t (46,5x84,5) : **GBP 1 400** – LONDRES, 24 juin 1977 : *Bateaux au large de Gibraltar 1791*, h/pan. (21,6x144,8) : **GBP 5 200** – LONDRES, 23 mars 1979 : *Voiliers par grosse mer*, h/t (75x99) : **GBP 2 200** – LONDRES, 18 mars 1980 : *Voiliers et pêcheurs sur la plage*, aquar. et pl. (16,5x22,8) : **GBP 1 400** – LONDRES, 26 juin 1981 : *La Prise de Belle-Isle en 1761*, h/t, suite de six œuvres (chaque 36,2x51,5) : **GBP 35 000** – NEW YORK, 20 avr. 1983 : *Escadre anglaise au large de Gibraltar 1770*, h/t (104x131) : **USD 7 000** – ROME, 20 nov. 1984 : *Bateaux au large de Lisbonne 1779*, aquar. et pl. (31,6x56,3) : **GBP 2 200** – LONDRES, 19 mars 1985 : *Bateaux au large de la côte de Kent 1777*, aquar. et pl. (31,2x49,7) : **GBP 2 200** – LONDRES, 18 avr. 1986 : *Le siège de la Havane : le quartoze août, deux jours après la capitulation 1767*, h/t (82,2x111,7) : **GBP 48 000** – LONDRES, 14 avr. 1988 : *Sentier passant devant une chaumière dans les bois, avec un meneur de bétails 1762*, h/t (30,8x35,6) : **GBP 3 300** – NEW YORK, 10 jan. 1990 : *Le vice-amiral Samuel Hood sur le porte-étendard de la flotte royale Victoire et la flotte anglaise au large de Gibraltar, été 1793*, h/t (86,5x43,5) : **USD 38 500** – LONDRES, 14 mars 1990 : *Les vaisseaux Eole, Pallas et Brilliant au large de l'île de Man 1765*, h/t (25x37,5) : **GBP 11 550** – LONDRES, 20 juil. 1990 : *Bouvier avec ses bêtes passant devant une chaumière dans un paysage boisé 1762*, h/t (30,5x35,5) : **GBP 3 300** – LONDRES, 8 avr. 1992 : *Le Palais de l'intendance à Québec* ; *L'Archevêché avec les ruines de la ville de Québec et de Saint-Laurent 1760*, h/t, une paire (chaque 33, 6x52) : **GBP 41 800** – LONDRES, 14 juil. 1993 : *La bataille des Saints, 12 avril 1782*, h/t (82,5x126) : **GBP 17 250** – LONDRES, 13 avr. 1994 : *Le débarquement de l'armée de Lord Albemarle près de La Havane en 1762 1763*, h/t (39x62) : **GBP 8 625** – LONDRES, 12 avr. 1995 : *Les bâtiments de la flotte de Sa Majesté : Phoenis, Roebuck et Tartar forçant leur chemin au travers les lignes de chevaux de frise devant les Forts Washington et Lee et sous le feu des batteries de North River, le 9 octobre 1776*, h/t (62,5x115,5) : **GBP 67 500**.

SERRES Dominique ou Dominic, le Jeune

Né en Angleterre. XVIIIe siècle. Britannique.

Peintre de portraits, paysages, aquarelliste, dessinateur.

Fils cadet de Dominique Serres l'Ancien, il fut surtout connu comme professeur de dessin. Il exposa à la Royal Academy de 1783 à 1804. A la fin de sa carrière, il fut atteint de troubles cérébraux et vécut près de son frère John Thomas.

VENTES PUBLIQUES : LONDRES, 7 déc. 1933 : *Embouchure d'une rivière* : **GBP 168** ; *Scène dans une baie* : **GBP 199** – LONDRES, 10 mai 1939 : *Le cap de Bonne Espérance*, dess. : **GBP 30**.

SERRES Henri Charles de

Né le 29 octobre 1823 à Paris. Mort en 1883 à Paris. XIXe siècle. Français.

Peintre de portraits, de genre, de paysages, de natures mortes, de fleurs et dessinateur.

Élève de M. de Rudder. Il débuta au Salon de 1846. Le Musée de Coutances conserve de lui *Corbeille de fleurs d'automne*, et celui de Rennes, *Bourriche de pensées*.

VENTES PUBLIQUES : PARIS, 23 mai 1941 : *Faunes et nymphes en forêt 1852* : **FRF 1 450**.

SERRES John Thomas, dit Giovanni

Né en décembre 1759 à Londres. Mort le 28 décembre 1825 à Londres, en prison pour dettes. XVIIIe-XIXe siècles. Britannique.

Peintre de marines, aquarelliste, dessinateur.

Il fut l'élève de son père Dominique Serres l'Ancien. John Thomas fut maître de dessin à l'école navale de Chelsea. En 1790, il vint sur le continent et visita la France et l'Italie. En 1793, il succéda à son père comme peintre de marines du roi, et fut en même temps dessinateur de l'Amirauté. Il exposa à Londres, notamment à la Royal Academy et à la British Institution de 1780 à 1825.

MUSÉES : BRISTOL : *Flotte au large de Malte* – LONDRES (Victoria and Albert Mus.) : *Le phare de la baie de Dublin et le yacht Dorset* – six aquarelles – MANCHESTER : aquarelle.

VENTES PUBLIQUES : LONDRES, 28 jan. 1911 : *Fulham 1790* : **GBP 7** – LONDRES, 26 mai 1922 : *Vaisseau de guerre* : **GBP 42** – LONDRES, 27 juin 1924 : *Batailles navales*, deux toiles : **GBP 273** – LONDRES, 11 juin 1926 : *Prise de Belle-Isle*, six peint. : **GBP 199** – LONDRES, 15 mars 1929 : *Le Clyde détruisant le Jason* : **GBP 94** – NEW YORK, 2 avr. 1943 : *Le Wasp et le Reindeer*, quatre aquar. : **USD 8 000** – LONDRES, 31 mars 1944 : *La Tamise et le pont de Londres* : **GBP 357** – LONDRES, 13 juil. 1945 : *Le yacht royal* : **GBP 210** – LONDRES, 3 juin 1959 : *La flotte anglaise hisse les voiles en sortant d'un port* : **GBP 200** – LONDRES, 29 mars 1963 : *Vue de Naples avec le Vésuve* : **GNS 280** – LONDRES, 16 juil. 1965 : *Marine* : **GNS 350** – LONDRES, 15 mars 1967 : *Bateaux devant Gibraltar* ; *Le Cap de Bonne-Espérance*, deux pendants : **GBP 1 550** – LONDRES, 15 nov. 1968 : *Marine* : **GNS 1 900** – LONDRES, 20 nov. 1970 : *Bateau de guerre dans le port de Portsmouth* : **GNS 900** – LONDRES, 14 déc. 1971 : *Bateaux au large de la côte*, aquar. sur trait de pl. : **GNS 600** – LONDRES, 23 juin 1972 : *Le retour des pêcheurs* : **GNS 1 800** – LONDRES, 22 nov. 1974 : *La baie de Naples* : **GNS 400** – LONDRES, 31 mars 1976 : *Bateaux dans le port de Gênes*, h/t (48,5x86,5) : **GBP 2 300** – LONDRES, 25 nov. 1977 : *La Tamise à Westminster 1811*, h/t (58,3x85,1) : **GBP 5 500** – LONDRES, 21 mars 1979 : *Bateaux sur la Dee 1798*, h/t (44,5x59) : **GBP 3 800** – LONDRES, 10 juil. 1980 : *L'entrée du port de Portsmouth 1794*, pl. et aquar. (21x35) : **GBP 2 800** – NEW YORK, 18 juin 1982 : *La bataille de Trafalgar 1824*, h/t (76x106) : **USD 12 000** – LONDRES, 6 juil. 1983 : *Un bateau de guerre anglais dans la baie de Naples 1823*, h/t (59x89,5) : **GBP 14 000** – LONDRES, 21 nov. 1985 : *Boating, Virginia water 1825*, aquar./trait de cr. (38x76) : **GBP 1 600** – LONDRES, 9 juil. 1986 : *An admiral of the blue and a two-deck hove to in Plymouth sound 1786*, h/pan. (36x52) : **GBP 11 800** – LONDRES, 5 oct. 1989 : *Embarcations par mauvaise mer au large de Portland avec les ruines du chateau de Weymouth à l'arrière-plan*, h/t (49,5x62) : **GBP 3 850** – LONDRES, 30 mai 1990 : *Vaisseau de guerre dans un port 1825*, h/t (54x76) : **GBP 15 400** – LONDRES, 10 avr. 1991 : *Le yacht royal avec le Roi George III et la Reine Charlotte à bord, quittant Portsmouth pour aller inspecter les prises de guerre de la bataille du « glorieux 1er juin »*, h/t (36x56) : **GBP 8 140** – NEW YORK, 5 juin 1992 : *Le port de Leith 1825*, h/t (50,8x96,5) : **USD 11 550** – LONDRES, 3 fév. 1993 : *Pêcheurs déchargeant leur prise dans un estuaire*, h/t (57x68) : **GBP 1 150** – PERTH, 31 août 1993 : *Le port de Leigh 1825*, h/t (51x96) : **GBP 8 050** – LONDRES, 9 nov. 1994 : *Navigation au large de Ferrol en Espagne 1815*, h/t (59x90) : **GBP 3 680** – NEW YORK, 12 jan. 1996 : *Vue de Florence depuis l'Arno 1799*, h/t (50x65) : **USD 23 000**.

SERRES Olivia, appelée Princesse de Cumberland

Née en 1772. Morte le 21 novembre 1834. XVIIIe-XIXe siècles. Britannique.

Peintre de paysages.

Femme de John Thomas Serres, elle exposa à Londres de 1793 à 1811, notamment à la Royal Academy et à la British Institution. Elle se prétendait fille naturelle du duc de Cumberland Henry-Frédérick et se faisait appeler princesse de Cumberland. Son père légal était un peintre en bâtiment nommé Wilton. Les prétentions d'Olivia furent portées devant la Chambre des Communes. Par ses excentricités, ses folles dépenses amenèrent son mari à la banqueroute.

SERRES Provin

Né à Gaillac (Tarn). XIXe siècle. Français.

Sculpteur.

Il fut élève de Moreau puis entra à l'École des Beaux-Arts. Il débuta au Salon de 1879. Il devint sociétaire des Artistes Français en 1893 ; il avait obtenu une mention honorable en 1886.

SERRES Raoul
XX^e siècle.
Peintre de paysages.
Musées : Liverpool : *La rivière Mersey.*
Ventes Publiques : Paris, 7 avr. 1995 : *Paysage méditerranéen,* h/pan. (55x82) : **FRF 5 300.**

SERRES Raoul Jean
Né à Cazères-sur-Garonne (Haute-Garonne). XIX^e siècle. Français.
Graveur, illustrateur.
Il fut élève de J. Jacquet, de Debouchet et de Bonnat. Sociétaire des Artistes Français à partir de 1906, il figura au Salon de ce groupement ; il obtint une mention honorable en 1898, une médaille de troisième classe en 1906, et le prix de Rome en 1906. Il a illustré *La Pécheresse* de Henri de Régnier.

SERRET Charles Emmanuel
Né en 1824 à Aubenas (Ardèche). Mort en 1900 à Paris. XIX^e siècle. Français.
Peintre de scènes de genre, portraits, aquarelliste, pastelliste, dessinateur, lithographe.
Il fut élève d'Hippolyte Flandrin, de Louis Lamothe et de Charles Comte. Il exposa au Salon de Paris, à partir de 1861.
Musées : Paris (Mus. des Arts décoratifs) : *Enfants jouant.*
Ventes Publiques : Paris, 23 juin 1900 : *La charrette,* past. : **FRF 190** ; *Les ballons,* dess. et past. : **FRF 100** – Paris, 7 déc. 1912 : *Les deux jumelles* : **FRF 1 300** – Paris, 15-16 nov. 1918 : *Fillette vue de face ; Fillette agenouillée sur une chaise ; Fillette assise,* trois dess. au cr. noir : **FRF 36** – Paris, 14 mars 1945 : *Groupe de femmes,* dess. aux cr. de coul. : **FRF 100.**

SERRET Marie Ernestine. Voir CABART M. E.

SERRET Y COMIN Nicasio
Né le 14 décembre 1849 à Valence. Mort le 7 juillet 1880 à Valence. XIX^e siècle. Espagnol.
Peintre.
Élève de Fr. Domingo. Il travaille à Rome de 1876 à 1878.

SERRIER Georges Pierre Louis
Né à Thionville (Moselle). XIX^e-XX^e siècles. Français.
Peintre de paysages, graveur.
Il fut élève de Oudry. Il débuta au Salon de 1876, et devint sociétaire des Artistes Français à partir de 1888. Il obtint une mention honorable en 1893 et en 1894, une médaille de troisième classe en 1899, et une médaille de bronze en 1900 lors de l'Exposition universelle à Paris.
Musées : Gray : *Paysage.*
Ventes Publiques : Paris, 3 fév. 1919 : *Les maisons roses au bord de l'eau* : **FRF 620** – Paris, 29 juin 1988 : *Bord de plage,* h/t (33x41) : **FRF 5 000** – Paris, 12 juin 1992 : *La cabane du cantonnier,* h/t (60x80) : **FRF 12 500.**

SERRIÈRE Jean
Né à Nancy (Meurthe-et-Moselle). XX^e siècle. Français.
Peintre de compositions religieuses, figures, portraits, natures mortes, fleurs.
Il reçut les conseils de J. E. Blanche, Desvallières et Laprade. Il exposa à Paris, au Salon d'Automne, dont il fut membre sociétaire. Une exposition rétrospective a été présentée en 1969 à Paris.
On cite de cet artiste des interprétations délicates de la fleur et du corps féminin, des portraits, des natures mortes, ainsi qu'une *Descente de croix.* Il fut aussi orfèvre et pratiqua la peinture sur émail.
Ventes Publiques : Paris, 10 fév. 1932 : *Bateaux de pêche dans le port de Venise* : **FRF 65** – Paris, 23 oct. 1950 : *Perroquets,* éventail : **FRF 400** – Paris, 20 mai 1955 : *Gourmandise,* émail : **FRF 7 000.**

SERRITELLI Giovanni ou Seritelli
Né en 1810 à Naples. Mort en 1860. XIX^e siècle. Italien.
Peintre de paysages, marines.
Ventes Publiques : Rome, 4 déc. 1990 : *Cour de ferme napolitaine ; Le Golfe de Naples,* h/t, une paire (chaque 26x40) : **ITL 17 000 000** – Rome, 23 mai 1996 : *Le Golfe de Naples* 1856, h/t (37x64) : **ITL 3 680 000** – Londres, 21 nov. 1996 : *Sorrente,* h/t (77x102,2) : **GBP 10 350.**

SERRO Jehan
XVII^e siècle. Actif au Mans, travaillant en 1602. Français.
Sculpteur.
Il a sculpté un bénitier dans l'église de Crosmières en 1602.

SERRO Tommaso
XVI^e siècle. Actif à Cagliari dans la première moitié du XV^e siècle. Italien.
Peintre.
Il a peint une *Madone avec saint Jean-Baptiste et saint George* pour l'église Notre-Dame des Grâces d'Alcamo.

SERROT Rafael Perez
Peintre de genre.
Cité par miss Florence Levy.
Ventes Publiques : New York, 14-17 mars 1911 : *Petit pêcheu italien* : **USD 100.**

SERRUR Henry Auguste Calixte César
Né le 9 ou 11 février 1794 à Lambersart (Pas-de-Calais). Mor le 2 septembre 1865 à Paris. XIX^e siècle. Français.
Peintre de batailles, scènes de genre, portraits.
Il étudia d'abord à Lille et, en 1815, obtint une pension pour veni compléter ses études à Paris. Il y fut élève de Regnault et d l'École des Beaux-Arts de Paris où il entra le 20 février 1837. I exposa au Salon entre 1819 et 1850. Il obtint une médaille de troi sième classe en 1836 et une de deuxième classe en 1837.

Musées : Amiens : *Les derniers adieux de Marie-Stuart* – Bor deaux : *Charles X* – Bourges : *Charles X* – Cambrai : *Mort de Marat* – Douai : *L'armée française sortant de Mascara – Prise de Tripolitza par les Grecs – Hippolyte Bis – Figure académique* – Lille : *Mort d'Agamemnon – Castor et Pollux conduisant leu sœur Hélène à Ménélas – Ajax – Le chimiste Aug. Dubrunfaut* – Rennes : *Tobie ensevelissant les morts pendant la captivité* Babylone – Versailles : *Bataille sous les murs de Nicie – Entrée d Louis XV à Strasbourg – Combat de Jaffa – Bataille de Coni* – *Marie Stuart,* deux œuvres – *J. de Nettancourt, comte de Vaube court – Henri de Lorraine, marquis de Mony – A. M. de la Tré moille, princesse des Ursins – Comte de J.-F.-A. Déjean – Comte P.-F.-M.-A. Dejean – Le grand Condé.*
Ventes Publiques : Londres, 5 fév. 1925 : *Jeu de billard* : **GBP 4** – Paris, 11 mars 1974 : *Jeune femme en buste* : **FRF 4 400** – Londres, 16 mars 1994 : *Portrait d'un homme dans un parc* 1835, h/t (47x38) : **GBP 3 162** – Paris, 24 mars 1997 : *Vierge en prière* h/t (56x46,5) : **FRF 16 000.**

SERRURE Albert
XIX^e-XX^e siècles.
Peintre de natures mortes.
Ventes Publiques : Douai, 26 mars 1988 : *Nature morte,* h/ (65x81) : **FRF 2 800.**

SERRURE Auguste
Né en 1825 à Anvers. Mort en 1903 à Schaerbeck-Bruxelles. XIX^e siècle. Belge.
Peintre de scènes de genre.
Il fut élève de Ferdinand Braekelaer.

Musées : Bruxelles (Mus. des Beaux-Arts) : *L'Accord.*
Ventes Publiques : New York, 18 oct. 1944 : *Le sac de jeu vide* : **USD 375** – Paris, 22 sep. 1950 : *Le géographe* 1900 : **FRF 15 500** – Londres, 22 juil. 1959 : *À la campagne* : **GBP 420** – Londres, 1 jan. 1968 : *Les joueurs d'échecs* : **GNS 680** – Londres, 10 nov. 1971 : *Le départ* : **GBP 1 100** – Bruxelles, 10 déc. 1976 : *L'élégante pêcheuse,* h/bois (27x18) : **BEF 22 000** – Londres, 16 juin 1978 : *Les joueurs de tric-trac* 1847, h/pan. (54,5x70) : **GBP 1 200** – Londres, 28 nov 1979 : *La Marchande de fleurs* 1873, h/pan. (90x65) : **GBP 7 500** – Londres, 14 jan. 1981 : *Jeune Femme dans un salon rouge ; La Boîte magique* 1897, h/pan., une paire (chaque 39,5x29) : **GBP 1 050** – New York, 24 fév. 1983 : *Le Notaire* 1864, h/pan. (49x69) : **USD 8 000** – Amsterdam, 3 sep. 1988 : *Le flirt* 1863, h/pan. (63x40) : **NLG 6 900** – New York, 24 mai 1989 : *Toast à l'arrivée du vainqueur* 1870, h/pan. (59x86,4) : **USD 16 500** – New York, 25 oct. 1989 : *Assemblée de village autour de l'église* 1870, h/pan. (59x87) : **USD 13 200** – Paris, 19 déc. 1989 : *La victoire du tireur d'arbalète* 1870, h/pan. (59,5x86) : **FRF 120 000** – Londres, 30 nov. 1990 : *Marché aux fleurs* 1870, h/pan. (62x89,5) : **GBP 13 200** – Londres, 18 nov. 1994 : *Les dis-*

tractions 1882, h/pan. (51,1x64,5) : **GBP 4 600** – LOKEREN, 11 mars 1995 : *Dame sur le sofa*, h/pan. (17,5x22) : **BEF 28 000** – NEW YORK, 20 juil. 1995 : *Détente en famille* 1855, h/pan. (33x41,3) : **USD 3 450.**

SERRURIER Louis
XVIII^e-XIX^e siècles. Actif à Berlin de 1790 à 1800. Allemand.
Dessinateur et graveur au burin.
Il grava des portraits, des vues de Berlin et des illustrations d'après ses propres dessins.

SERRUYS Louis
XIX^e siècle. Actif à Ostende vers 1840. Hollandais.
Peintre de paysages et d'architectures.
Élève de P.-J. Clays.
VENTES PUBLIQUES : PARIS, 18 jan. 1950 : *Navire en mer par gros temps* 1859 : **FRF 1 000** – PARIS, 27 juin 1951 : *Frégate et vapeur naviguant sur mer houleuse* 1859 : **FRF 3 500.**

SERRUYS Yvonne, Mme Mille
Née le 26 mars 1874 à Menin. Morte en 1953 à Paris. XX^e siècle. Belge.
Peintre, sculpteur.
Elle fut élève d'Egide Rombaux et Emile Claus. Elle participa à Paris, au Salon de la Société Nationale des Beaux-Arts à partir de 1887, d'Automne, des Tuileries, aux Artistes Décorateurs, aux expositions des Arts Décoratifs en 1925 et de la Coloniale en 1931. Elle fut fait chevalier de la Légion d'honneur et de l'ordre de Léopold.
MUSÉES : GAND : *Torse de jeune fille* – NANTES : *Buste de jeune fille* – PARIS (Mus. du Luxembourg) : *Jeunesse.*
VENTES PUBLIQUES : ENGHIEN-LES-BAINS, 9 déc 1979 : *Couple de danseuses – position 1*, bronze, patine noire nuancée verte (H. 33,7) : **FRF 8 000** – LOKEREN, 25 fév. 1984 : *Deux paysannes en conversation*, h/t (65x82) : **BEF 140 000** – PARIS, 27 mai 1997 : *La Femme à la coupe* vers 1911, bronze patine brun clair (H. 57) : **FRF 29 000.**

SERS Bernadette
XX^e siècle. Française.
Peintre de paysages, marines, natures mortes, aquarelliste, pastelliste. Réalité poétique.
Elle participe à Paris, aux Salons Comparaisons, du Dessin et de la Peinture à l'eau, de la Société Nationale des Beaux-Arts, dont il fut membre sociétaire, d'Automne, des Artistes Français, de la Marine, ainsi qu'à des expositions à New York (1960 et 1989), Bruxelles (1971). Elle montre des expositions personnelles régulièrement à Paris, à Téhéran en 1968, 1971, à Rabat et Fès en 1970.
Elle a réalisé des paysages au Maroc, en Espagne et Bretagne et a rapporté de Venise des scènes de rues et de carnaval vivement colorées.

SERSANDERS Andries
XVII^e siècle. Travaillant en 1611. Hollandais.
Graveur au burin.
Il grava des scènes de batailles.

SERSENDA Michelangelo
XVIII^e siècle. Travaillant en 1741. Italien.
Peintre à fresque.
Il peignit des fresques représentant *L'Assomption* dans l'église de Felonica.

SERT Y BADIA José Maria
Né le 21 décembre 1874 ou 24 décembre 1876 à Barcelone (Catalogne). Mort en novembre ou décembre 1945 à Barcelone. XX^e siècle. Actif depuis 1900 aussi en Furiste. Espagnol.
Peintre de compositions religieuses, sujets allégoriques, scènes de genre, nus, compositions murales, graveur, dessinateur, décorateur.
Il débuta dans l'atelier de son père, dessinateur de cartons de tapisseries et de tissus. Après un séjour en Italie en 1900 où il étudia l'art de la fresque, il résida et travailla longtemps à Paris. Il y mena la vie d'un peintre mondain, très répandu aussi dans les milieux littéraires.
Il prit part à diverses expositions collectives à Paris : 1900 Exposition universelle ; 1907 Salon d'Automne ; 1926 musée du Jeu de Paume ; 1937 Exposition universelle. Il exposa également à Londres et à New York. En 1929, il fut décoré de la Grande Croix d'Alphonse XII, et nommé membre de l'école des Beaux-Arts de Madrid.
Il eut les hautes ambitions du grand décorateur ; il connut la

chance de se voir confier de vastes compositions murales. C'est ce qui lui permit de faire valoir des dons de coloriste plus encore que de constructeur. À la fin de sa carrière il se révéla au contraire soucieux d'ordonnance plastique, abandonnant les richesses de la première palette pour les gammes modérées du camaïeu. Dédaignant la peinture de chevalet, il se spécialisa non sans un certain gigantisme dans les immenses décorations murales, couvrant de compositions sans grand style les murs et les plafonds des églises, des hôtels particuliers, des palaces d'Europe et des États-Unis. À New York notamment, il décora l'hôtel Waldorf Astoria en 1930-1931, le Rockfeller Center en 1933, à Genève la salle du Conseil de la Société des Nations, etc. De 1904 à 1926, il avait exécuté la décoration murale de la cathédrale de Vich, en Catalogne, avec une rigueur qui fut admirée en son temps. Cet édifice ayant été détruit durant la guerre civile en 1936, Sert peignit en 1941 une nouvelle décoration pour la cathédrale reconstruite cette fois constituée de fresques imitant bas-reliefs et sculptures en trompe-l'œil. En 1937, il réalisa une peinture *Sainte Thérèse, ambassadrice de l'amour divin en Espagne*, offre à *Notre Seigneur les martyrs espagnols de 1936*, qui était hébergée, avec les œuvres d'autres artistes franquistes, au Pavillon du Vatican à l'Exposition universelle de Paris, où le Pavillon de la République Espagnole montrait des œuvres « engagées » de Miro, Julio Gonzales et le *Guernica* de Picasso. Il décora également la chapelle de l'Alcazar de Tolède par des panneaux à la gloire de l'Armée franquiste. Il a signé le hors-texte de l'édition de luxe de la *Bethsabée* d'André Gide, réalisé douze lithographies pour un poème de Paul Claudel *Saint François d'Assise*. Il est également connu comme architecte.
BIBLIOGR. : Alberto del Castillo, A. Cirici-Pellicer : *Jose Maria Sert. Sa vie, son œuvre* Argos, Barcelona, Buenos Aires, 1949 – Paul Claudel : *L'Œil écoute*, Gallimard, Paris, 1949 – Luis Monreal y Tejada : *La Cathédrale de Vich. Son histoire, son art et sa reconstruction, les peintures de J. M. Sert*, Aedas, Barcelone, 1948 – in : *Dict. de la peinture espagnole*, coll. Essentiels, Larousse, Paris, 1989 – in : *Catalogue national d'Art contemporain*, Iberico 2000, Barcelone, 1990 – in : *Cien Anos de pintura en Espana y Portugal, 1830-1930*, Antiquaria, t. X, Madrid, 1993.
MUSÉES : SAINT-SÉBASTIEN.
VENTES PUBLIQUES : PARIS, 18 mai 1942 : *Deux nus*, fus. et reh. de craie : **FRF 1 500** – PARIS, 18 mars 1981 : *Le Départ de la reine de Saba*, h/pan., décoration pour une salle de bal, seize pan. (700x455 : cinq pan. ; 455x113 ; 455x137 ; 455x139 ; 455x111 : deux pan. ; 455x239 : trois pan. ; 455x136 : deux pan. ; 455x104) : **FRF 650 000** – NEW YORK, 22 juin 1983 : *Les Ménestrels de la reine de Sabba*, h. et feuille d'argent/cart. (249x134) : **USD 4 500** – MADRID, 20 juin 1985 : *La défense héroïque de l'Alcazar de Tolède*, gche/pap. argent (104x118) : **ESP 1 322 500** – PARIS, 5 juin 1992 : *Vers le firmament* ; *Les adieux et le chameau*, h/t, deux études préparatoires (124x63) : **FRF 4 500** – LONDRES, 25 oct. 1995 : *Projet pour un panneau décoratif*, h/pap./t (40x18) : **GBP 3 680** – LONDRES, 15 nov. 1995 : *Parade de la victoire*, h/pap. argent et h/cart., projet pour la chapelle de l'Alcazar de Tolède (104x118) : **GBP 6 325.**

SERTART
XVIII^e siècle. Actif à Paris en 1760. Français.
Peintre de portraits, miniatures.

SERTIER
XVIII^e siècle. Actif à Paris. Français.
Sculpteur.
Membre de l'Académie de Saint-Luc, il prit part aux expositions de cette compagnie en 1751 et 1753.

SERTINI della Casa Michele, fra
Mort en 1416. XV^e siècle. Actif à Florence. Italien.
Miniaturiste.
Membre de l'ordre des Dominicains.

SERTL Johann
Né le 21 janvier 1878 à Schönlind (Bavière). XX^e siècle. Allemand.
Sculpteur de compositions religieuses.
Il vécut et travailla à Munich. Il réalisa des sculptures sur bois.
MUSÉES : LEIPZIG : *Statue de la Vierge.*

SERTL Johann Peter
XVIII^e siècle. Actif à Vienne en 1742. Autrichien.
Sculpteur sur bois.
Il a sculpté les stalles de l'église de Hafnererg.

SERTON VAN ROSWEYDE Piet A.
Né le 28 octobre 1888 à Utrecht. Mort le 30 juin 1914 à Utrecht. XX^e siècle. Hollandais.
Peintre.

SERTORIO Giambattista
Mort le 9 avril 1867 à Lugano. XIXᵉ siècle. Suisse.
Peintre de portraits et de sujets religieux.
Élève de l'Académie de la Brera de Milan.

SERTORIO Pietro
Né à Cimo. XVIIᵉ siècle. Actif dans la seconde moitié du XVIIᵉ siècle. Suisse.
Sculpteur.
Il travailla pour le château et les palais de Plaisance.

SERULLAZ Maurice
Né le 19 janvier 1914 à Paris. XXᵉ siècle. Français.
Peintre de paysages, paysages urbains, natures mortes, fleurs.
Neveu du poète Rollinat, il commença à travailler la peinture à l'âge de quatorze ans. Maurice Sérullaz effectua de nombreux travaux pour le décorateur Dumas. Il fut historien d'art et conservateur en chef au Musée du Louvre à Paris.
Il exposa pour la première fois en 1929. Il participa à des expositions collectives à Paris : 1936 et 1937 galerie Druet avec Marquet, Segonzac, Camoin et Puy ; 1937 Exposition de la Vie Parisienne au musée d'Art moderne de la ville ; 1938 Salon des Indépendants. En 1951, il reçut à Londres la consécration d'une exposition chez Reid et Lefèvre.
Il reçut tout d'abord l'influence de Laprade, dont la peinture semble « répondre » plastiquement à la poésie de Verlaine et de Mallarmé. Mais très vite soucieux de concentration et de construction, il se met pour longtemps à l'école de Cézanne. Son originalité tient à ses dons de coloriste que la composition met en valeur dans ses meilleures œuvres, la plupart dans les harmonies les plus difficiles à atteindre : les rouges comme dans *Pot de géranium* (1935), puis les blancs dans *Lilas blancs* et jusqu'aux nombreux paysages parisiens. Dans les années soixante-dix, les camaïeux de bleus s'opposent à des réserves de blanc pratiquées dans les natures mortes comme dans les paysages cannois tandis que d'autres toiles détachent avec rigueur les objets de la vibration discrète et savante des fonds qui reprennent en mineur la gamme de leur tonalité majeure.
Musées : Paris (Mus. nat. d'Art mod.) : *Paysage de la Creuse.*
Ventes Publiques : Paris, 23 avr. 1937 : *Bouquets de fleurs variées dans une potiche* : FRF 210 – Paris, 23 fév. 1945 : *Vase de fleurs* 1937 : FRF 500.

SERUSIER Louis Paul Henri, dit Paul
Né en 1863 ou 1864 à Paris. Mort le 6 octobre 1927 à Morlaix (Finistère). XIXᵉ-XXᵉ siècles. Français.
Peintre de compositions religieuses, sujets allégoriques, paysages, décorateur de théâtre. Nabis.
Après de très bonnes études secondaires, entré à l'académie Julian, il était « massier » de l'atelier Doucet ; enthousiaste, entreprenant et beau parleur, il était l'âme de cette académie, où se formaient alors Maurice Denis, Bonnard, Vuillard, K.-X. Roussel, Ranson, René Piot et Ibels. Tous se réunissaient dans un restaurant du passage Brady, où l'on discutait de l'esthétique de Plotin et de l'école d'Alexandrie, dont l'ésotérisme répondait au goût de Sérusier. En 1895 et 1904, Sérusier voyage avec Maurice Denis et ils découvrent les Primitifs italiens et allemands recevant la leçon décorative des uns, la violence expressive des autres. Après un nouveau voyage en Allemagne, à Munich, en 1907, il devint professeur à l'académie Ranson à Paris, à partir de 1908, ce qui l'incita à écrire son *A. B. C. de la peinture*. En 1912, il se maria avec une de ses élèves et se retira presque complètement à Châteauneuf-du-Faou. Sa jeune femme étant tombée gravement malade à partir de 1921, la fin de la vie de Sérusier en fut assombrie et ce fut en allant la visiter à Morlaix où elle était soignée qu'il mourut lui-même d'une congestion.
Il a participé à des expositions collectives : 1891 première manifestation des Nabis à la galerie Barc de Boutteville, puis après sa mort aux manifestations consacrées aux nabis, notamment aux Galeries nationales du Grand Palais à Paris en 1993. Il a montré ses œuvres dans des expositions personnelles : 1872 hotel de ville de Pont-Aven, 1909 galerie Druet à Paris ; puis après sa mort à Paris : 1939 galerie Zak, 1947 rétrospective au musée Galliéra, 1984 pour la vente de la succession Boutaric, 1985 pour la vente Lebasque-Sérusier ; 1988 musée départemental du Prieuré de Saint-Germain-en-Laye.
Depuis que son opuscule *A. B. C. de la peinture* s'est à juste titre répandu chez les jeunes peintres, la figure de cet artiste attachant, méconnu sans être inconnu, prend plus de relief à une

place historiquement ingrate, entre l'écrasant Gauguin et le demi-échec de l'école symboliste. Pourtant non seulement il faut se souvenir que Sérusier fut un des premiers à reconnaître le génie de Gauguin et par là fut bien l'instigateur de ce mouvement symboliste, mais encore par son œuvre même il a le droit d'être considéré comme le seul continuateur réel de la leçon de Gauguin. Avec ces compagnons de l'académie Ranson, Sérusier, plus audacieux en parole qu'en action, se livrait à une étude fort consciencieuse et très traditionnelle de leur art, lorsque, voyageant en Bretagne en 1888, celui-ci vit peindre, à Pont-Aven, Gauguin, rencontré par l'intermédiaire d'Émile Bernard. Cet art synthétique de Gauguin, déjà amateur d'estampes japonaises, recherchant avant tout l'arabesque significative vint à point fournir un instrument spirituellement expressif à Sérusier et ses amis, pour lesquels l'exemple de Bouguereau s'avérait impuissant à traduire en peinture les révélations supérieures qu'ils désiraient transmettre. On a maintes fois raconté le retour de Pont-Aven à l'académie Ranson de Sérusier, qui aurait même rapporté soit une pochade de Gauguin, soit des études de lui-même d'après les œuvres du maître. Là il peignit en tout cas ce *Paysage du Bois d'Amour*, d'après les conseils de Gauguin : « Comment voyez-vous ces arbres ?, avait dit Gauguin. Ils sont jaunes. Eh bien, mettez du jaune, le plus beau de votre palette. Cette ombre, plutôt bleue, peignez-la avec de l'outremer pur, ces feuilles rouges mettez du vermillon... » Sérusier peignit sous cette dictée sur un panneau de bois, et non sur un fond de boîte à cigares, comme le veut la légende. Ne suivant pas la recommandation de Gauguin, qui devint leur dieu à tous, révéré et lointain de terminer cette peinture à l'atelier, Sérusier la garda en l'état, la rapporta à ses camarades de l'Académie Julian. Ce petit paysage, baptisé *Le Talisman* devint le point de référence de la peinture nouvelle, qu'allaient développer Bonnard, Maurice Denis, Vallotton, Vuillard, auxquels se joignirent encore Maillol et Émile Bernard, ceux qui se nommèrent bientôt les *Nabis* (de l'hébreu *Nabiim* : Prophètes), nom suggéré par un de leurs amis hébraïsant, Cazalis. Maurice Denis précisa que « l'état d'enthousiasme prophétique (leur) était habituel (...) ». À la référence à Gauguin, ils associèrent Redon, Puvis de Chavannes, et surtout les estampes japonaises. Le mouvement symboliste s'organise désormais, ayant reçu son impulsion initiale, se ramifie selon l'apport de chacun. Lettré par goût, Sérusier se trouve mêlé au groupe symboliste littéraire déclaré publiquement en 1886 par Moréas, où il précise intellectuellement ses propres idées picturales ; il est amené à brosser des décors pour le théâtre de l'Œuvre, de Lugné-Poe, fief du nouveau mouvement. Autour de 1900, ses idées rejoignent les principes du père Desiderius (Peter Lenz) fondateur de l'école d'art religieux de Beuron, mystique de la proportion dorée, si chère à Seurat et qu'utiliseront encore les cubistes, lui-même formé dans les ateliers de Munich, où régnait le symbolisme allemand qui aboutira en quelque sorte au style 1900. On pourrait être tenté à la seule lecture de sa vie, de préjuger de son œuvre, craindre de cet artiste trop intellectuel qu'il n'ait point atteint dans ses peintures à la hauteur de ses ambitions ; souvent on voit en art à un esprit trop clair la main n'obéir qu'à regret. Peut-être est-ce même ce préjugé répandu qui nuisit à sa renommée. Par ailleurs on oublie trop souvent qu'à ses préoccupations tout intellectuelles, Sérusier joignait une connaissance approfondie de la pratique de son art en ses plus diverses techniques, lui-même pratiquant la peinture mate à l'œuf, qui en fait un artiste complet. De même que ce métier mat qu'il préconisait n'était qu'un héritage techniquement douteux de l'impressionnisme, de même ce symbolisme qui l'animait n'était que le reflet de l'esprit 1900 et l'on ne peut lui imputer d'avoir été de son temps, d'autant moins qu'en fait, alors que l'on s'attendrait à des allégories obtuses et achantéiformes, il a échappé, comme par miracle, à l'éphémère inhérent à l'esthétique qu'il suscita et où s'égarèrent beaucoup plus K.-X. Roussel et surtout Maurice Denis, à qui l'on doit cette saisissante définition du symbolisme pictural : « traduire des émotions ou des concepts par des correspondances de formes ». Il semble que chez Sérusier l'esprit subtil mais utopique, ne contraignit jamais la main tout au plaisir sensuel de peindre et son œuvre robuste et paysan nous est parvenue en dépit du temps et des théories qui fait et défait. Après son voyage de 1904 en Italie, avec Maurice Denis, il peignit les décorations murales de l'église de Châteauneuf-du-Faou, où il passait ses étés et, en 1905, traduisit l'*Esthétique de beuron* du père Didier. Par la façon dont, à partir du *Talisman*, il appliqua les principes de Gauguin sur l'utilisation des couleurs à leur maximum d'expressivité symbolique sans

plus se soucier de son rôle représentatif de la réalité, il constitue avec Gauguin bien sûr un chaînon indispensable de l'évolution de la peinture qui annonce le fauvisme français, Matisse et les expressionnistes allemands, c'est-à-dire dans une certaine mesure l'utilisation abstraite de la couleur. Par la rigueur avec laquelle il appliqua les principes qu'il avait une fois adoptés, par sa fidélité mystique, par son dessin « cloisonné », « tendu », éliminant l'accidentel et l'anecdotique pour l'essentiel et la plastique, il est aussi un chaînon qui conduit à la rigueur classique du cubisme. ■ Jacques Busse

BIBLIOGR. : Maurice Denis : *L'Occident*, déc. 1908 – Sérusier : *A. B. C. de la peinture*, Paris, 1921 – E. de Thubert, in : *Art et Décoration*, Paris, 1932 – J. Dupont, in : *Art sacré*, Paris, janv. 1937 – Maurice Denis : *Sérusier, sa vie, son œuvre*, Floury, Paris, 1942 ou 1943 – René Huyghe : *Les Contemporains*, Tisné, Paris, 1949 – Maurice Raynal : *Peinture moderne*, Skira, Genève, 1953 – Raymond Cogniat, in : *Dict. de la peinture mod.*, Hazan, Paris, 1954 – Bernard Dorival : *Les Peintres du xxᵉ s.*, Tisné, Paris, 1957 – Michel Claude Jalard : *Le Post-Impressionnisme*, in *Hre gén. de la peinture*, Rencontre, Lausanne, 1966 – Frank Elgar : in : *Dict. univer. de l'art et des artistes*, Hazan, Paris, 1967 – Marcel Guicheteau : *Paul Sérusier*, Side, Paris, 1976 – Marcel Guicheteau, Paule Henriette Boutaric : *Paul Sérusier*, 2 vol., Graphedis, Pontoise, 1976-1989 – G. L. Mauner, in : *Les Nabis : leur histoire et leur art, 1888-1896*, New York, 1978 – in : *Dict. de la peinture française*, coll. *Essentiels*, Larousse, Paris, 1989 – in : Catalogue de l'exposition *Les Nabis*, Galerie nationales du Grand Palais, Paris, 1993.

MUSÉES : ALBI – GENÈVE (Petit-Palais) : *Trois Bretonnes* 1893 – LONDRES (Tate Gal.) – MUNICH (Neue Pinak.) : *Bretonnes descendant au lavoir* 1890 – OTTAWA (Nat. Gal.) – PARIS (Mus. d'Orsay) : *Le Talisman* – *Ève bretonne ou Mélancolie* – PARIS (BN, Cab. des Estampes) : *La Vieille au panier* 1893, litho. – PONT-AVEN : *Paysage, la fin du jour* 1893, litho. – *La Marchande de bonbons au parapluie* 1895, litho. – QUIMPER (Mus. des Beaux-Arts) : *L'Incantation ou Le Bois sacré* – SAINT-GERMAIN-EN-LAYE – SENLIS (Mus. d'Art et d'Archéologie) : *Atelier de tisserand breton* 1888, h/t – STUTTGART (Staatsgal.) : *Rochers de Huelgoat* 1891 – VARSOVIE.

VENTES PUBLIQUES : PARIS, 28 mars 1918 : *Femmes et enfants* : **FRF 315** – PARIS, 7 avr. 1924 : *Nature morte* : **FRF 400** – PARIS, 3 mars 1927 : *La cruche* : **FRF 600** – PARIS, 8 mai 1936 : *Nature morte* : **FRF 300** – PARIS, 13 déc. 1940 : *Portrait de Naip Chaipp 1889* : **FRF 1 050** – PARIS, 3 fév. 1943 : *Bretonnes à la rivière 1892* : **FRF 32 000** – PARIS, 24 fév. 1947 : *Escapade sous-bois* : **FRF 24 500** – PARIS, 22 juin 1949 : *Châteauneuf-du-Faou, Finistère 1924* : **FRF 90 500** – PARIS, 23 fév. 1954 : *Bretonne et enfant sur le chemin* : **FRF 500 000** – PARIS, 10 juin 1958 : *Bretonnes au bord de la mer*, h/cart. : **FRF 820 000** – PARIS, 21 juin 1961 : *Nature morte* : **FRF 7 000** – LONDRES, 30 nov. 1962 : *La route de montagne* : **GNS 4 000** – GENÈVE, 27 nov. 1965 : *Paysage* : **CHF 38 000** – TOKYO, 3 oct. 1969 : *Le verger*, temp. : **JPY 400 000** – BREST, 17 déc. 1972 : *Les Monts d'Arrée dans le Finistère*, gche : **FRF 7 500** – PARIS, 5 nov. 1974 : *Christ en majesté entouré de profils de femmes* : **FRF 73 000** – LONDRES, 8 avr. 1976 : *Synchromie en jaune* vers 1892, h/t (79,5x53) : **GBP 7 200** – BREST, 18 déc. 1977 : *Le Bois d'Amour à Pont-Aven*, h/t (90x55) : **FRF 55 000** – BREST, 18 déc. 1978 : *Le ruisseau au paysage de Châteauneuf-du-Faou*, past. (48x59) : **FRF 23 800** – NEW YORK, 9 juin 1979 : *Jeune Bretonne debout*, pl. et cr. (20,3x11,1) : **USD 1 500** – ENGHIEN-LES-BAINS, 18 nov 1979 : *Bretonnes à la fontaine* 1895, h/t (92x60) : **FRF 165 000** – PARIS, 17 nov. 1980 : *Ancienne route de Carhaix à Châteauneuf-du-Faou*, past. (55x38) : **FRF 8 500** – BREST, 13 déc. 1981 : *Profil de Bretonne*, dess. aquar. (28x15) : **FRF 8 000** – NEW YORK, 11 mai 1982 : *La conteuse*, h/t (87x102) : **USD 37 500** – PARIS, 20 juin 1984 : *La glaneuse*, zincographie/pap. jaune : **FRF 15 000** – PARIS, 20 juin 1984 : *Paysage breton aux roches*, aquar. gche (32x50) : **FRF 215 000** – PARIS, 20 juin 1984 : *Marguerite Sérusier lisant près de la rivière*, dess. au fus. et past. (18,5x22) : **FRF 100 000** – PARIS, 19 juin 1984 : *Les petites baigneuses nues dans le torrent* 1890, h/t (92x72) : **FRF 3 700 000** – BREST, 19 mai 1985 : *Femme en forêt*, fus. et past. (41x28) : **FRF 27 500** – PARIS, 8 déc. 1986 : *La Dame de Kerbrau* 1918, h/t (130x80) : **FRF 610 000** – VERSAILLES, 13 déc. 1987 : *Ève cueillant une pomme* 1906, œuf et h/t (82x34,5) : **FRF 120 000** – PARIS, 15 avr. 1988 : *Nature morte aux amandes vertes* 1912, h/t (12,61x50) : **FRF 88 000** – CALAIS, 3 juil. 1988 : *Nature morte au potiron* 1908, h/t (60x90) : **FRF 165 000** – PARIS, 24 nov. 1988 : *Sous-bois en Bretagne* 1894, h/t (43x56) : **FRF 42 000** – LONDRES, 29 nov. 1988 : *Deux Bretonnes sous un pommier en fleurs* 1890, h/t (71x58) : **GBP 253 000** – NEW YORK, 16 fév. 1989 : *Paysage d'automne*, h/cart./pan. (26,3x33) : **USD 9 350** – CALAIS, 26 fév. 1989 : *Le veillard et l'enfant*, h/t (91x65) : **FRF 125 000** – LONDRES, 5 avr. 1989 : *Nature morte aux pommes* 1915, h/t (60x73) : **GBP 24 200** – PARIS, 27 avr. 1989 : *L'Orchestre de chambre*, h/t (35x27) : **FRF 55 000** – LONDRES, 27 juin 1989 : *Nu au pagne*, h/t (59x91) : **GBP 33 000** – LONDRES, 25 oct. 1989 : *Tétraèdres*, h/t (91,5x57) : **GBP 27 500** – LE TOUQUET, 12 nov. 1989 : *Paysage vallonné*, gche (35x53) : **FRF 50 000** – PARIS, 23 nov. 1989 : *Salomé contemplant la tête de Saint Jean-Baptiste*, h/t (100x60) : **FRF 200 000** – LONDRES, 1ᵉʳ déc. 1989 : *La fileuse aux feuilles de chêne* 1918, h/t (91,4x54,7) : **GBP 33 000** – PARIS, 26 mars 1990 : *Walkyrie au repos* 1906, h/t (59x91,5) : **FRF 490 000** – LONDRES, 4 avr. 1990 : *Les jeux de la Reine Anne*, h/cart. (112x186) : **GBP 93 500** – PARIS, 30 mai 1990 : *Le Petit Chien d'Yseult*, h/cart. (48x59) : **FRF 275 000** – NEW YORK, 16 mai 1990 : *Les deux lavandières*, h/t (73,7x92,7) : **USD 440 000** – PARIS, 13 juin 1990 : *Le livre ouvert* 1914, h/t (60x92) : **FRF 125 000** – PARIS, 17 mars 1991 : *Prière à la Vierge, hommage à Jean Verkade* 1893, h/pap. (32,5x40,5) : **FRF 175 000** – PARIS, 17 nov. 1991 : *Nature morte à la plante verte et aux trois pommes* 1903, h/t (60,5x73) : **FRF 160 000** – PARIS, 14 déc. 1992 : *Le petit chien d'Yseult*, techn. mixte/cart./t (48x59) : **FRF 105 000** – PARIS, 2 juin 1993 : *Les porteuses de vin*, h/cart. (105x74) : **FRF 155 000** – PARIS, 26 nov. 1993 : *La vision près du torrent ou le rendez-vous des fées* 1897, h/t (111x182) : **FRF 950 000** – BREST, 19 déc. 1993 : *La ferme jaune au Pouldu*, h/t (44x55) : **FRF 1 110 000** – LONDRES, 23-24 mars 1994 : *L'oiseau bleu* 1908, h/t (73x48,5) : **GBP 17 825** – DEAUVILLE, 19 août 1994 : *Jeune femme au pavot* 1920, gche et h/cart./t (18x14) : **FRF 35 000** – NEW YORK, 8 nov. 1994 : *Un dimanche breton*, h/t (91,8x73,3) : **USD 233 500** – AMSTERDAM, 8 déc. 1994 : *La danse champêtre*, gche/pap./t (60x82) : **NLG 16 100** – PARIS, 28 nov. 1994 : *Rochers dans la forêt*, h/t (94x97,5) : **FRF 170 000** – BREST, 14 mai 1995 : *Jeunes Bretonnes assises dans la forêt*, h/t (54x65) : **FRF 520 000** – PARIS, 2 juin 1995 : *La rivière d'argent au bois de Hueigoat (Finistère)*, encre de Chine et reh. de past. (31x24) : **FRF 31 000** – PARIS, 23 juin 1995 : *Rue de village, gardeuse d'oies* 1890, h/t (65x60) : **FRF 850 000** – NANCY, 2 juil. 1995 : *Nature morte au mimosa et aux pommes*, h/t (50x61) : **FRF 95 000** – PARIS, 18 mars 1996 : *Le Pouldu, vaches au pâturage*, h/t (60x73) : **FRF 1 810 000** – PARIS, 28 mars 1996 : *Jeune Fille aux fleurs*, gche (84x63) : **FRF 50 000** – PARIS, 13 juin 1996 : *Paysage* 1893, litho. (23,3x30,2) : **FRF 13 000** – LONDRES, 25 juin 1996 : *Le Faneur, hommage à Van Gogh* 1892, h/t (72x91) : **GBP 177 500** – LONDRES, 2 déc. 1996 : *Mère et Enfant dans un paysage breton* 1890, h/t (73,2x60) : **GBP 194 000** – PARIS, 16 juin 1997 : *Portrait de Mai Chaipp* 1889, h/t (55x46) : **FRF 185 000**.

SERUZIER Jean Gabriel
Né le 14 décembre 1905 à Landrecies. xxᵉ siècle. Français.
Peintre de compositions animées, portraits, paysages, marines, natures mortes, aquarelliste, dessinateur, illustrateur.

Il fut élève de l'école des arts décoratifs à Paris. Il fut photographe de presse, reporter et correspondant de guerre, parcourant de nombreux pays, avant de se consacrer à la peinture à partir de 1965.

Il a participé à de nombreux salons régionaux, ainsi qu'annuellement au Salon des Indépendants à Paris.

Il a représenté les paysages du Bourbonnais, de la Provence ou la Bretagne, animés de personnages (paysan, semeur), d'une manière lyrique, spontanée, parfois naïve, privilégiant les effets de couleur. Il est également caricaturiste, collaborant à des publications diverses.

SERVAËS Albert
Né le 4 avril 1883 à Gand (Flandre-Orientale). Mort le 19 avril 1966 à Lucerne (Suisse). xxᵉ siècle. Actif depuis 1944 et depuis 1961 naturalisé en Suisse. Belge.

Peintre de compositions religieuses, genre, portraits, paysages, peintre de cartons de vitraux, peintre de cartons de tapisserie, dessinateur, illustrateur. Symboliste puis expressionniste.

Il fit partie de l'école de Laethem-Saint-Martin, où il travaillait, déjà solitaire, en 1903, sorti des cours du soir de l'académie des beaux-arts de Gand, où il eut pour professeur J. Delvin, et où il connut ses aînés du premier groupe de Laethem : Saedeleer, Georges Minne. À Laethem, il se convertit. Désormais, il pourra dire : « je n'ai eu que deux maîtres, les évangiles et la nature ». Il fut membre de l'académie royale flamande des Sciences, des Lettres et des Arts.

Au Salon de 1908, il expose Le Passeur qui figure Saint Christophe. Une exposition posthume lui a été consacrée : 1970-1971 Koninklijk Museum d'Anvers.

Il débute avec des œuvres à tendance symbolique, sobre, affectionnant les scènes rustiques ou religieuses. Ensuite, avec Gustav de Smet et Permeke, il est l'un des représentants de la seconde génération de Laethem et de l'expressionnisme belge. Outre ses compositions religieuses qui l'absorbent désormais plus que tout, il n'en continue pas moins de peindre des paysages sur le motif. Il célèbre aussi le paysan de Flandres, en quoi il voit la gravité de l'incarnation d'une nature robuste. Paysages et études de paysans lui sont une préparation pour ses compositions. Il faut parler de son métier étrange, bien flamand, en ce qu'il brosse dans une pâte épaisse matérielle, presque charnelle, pourrait-on dire, les clairs-obscurs de ses paysages enneigés aussi bien que ses crucifixions tragiques dont l'une dut être retirée de l'église où elle faisait scandale, parce qu'il est admis que le Christ doit prendre une apparence de bébé rose même après la crucifixion. L'accueil réservé aux œuvres religieuses de cet artiste image bien l'impasse où se trouve de nos jours l'art religieux. Si la religion est immuable dans son dogme, elle n'admet que mal un renouvellement de ses représentations plastiques. Aussi c'est l'accueil incompréhensif et scandalisé par l'église d'œuvres même profondément religieuses mais hardies de conception ou bien le confinement dans un art retardataire et sulpicien. La religion a donné à Servaes une conviction, qui insuffle un sens et une vigueur à son œuvre de grand peintre.

■ Jacques Busse

a. servaes

BIBLIOGR. : Paul Haeserts : Laethem Saint Martin, le village élu de l'art flamand, Arcade, Bruxelles, 1965 – Marie Thérèse Nisot : Un Peintre flamand, Albert Servaes, Imprimerie Chantenay, 1927 – Michel Ragon : L'Expressionnisme, in : Hre gle de la peint., Rencontre, t. XVII, Lausanne, 1966 – Jacqueline Meyer, in : Dict. univers. de l'art et des artistes, Hazan, Paris, 1967 – Catalogue de l'exposition : Albert Servaes, Koninklijk Museum, Anvers, 1970-1971 – in : Dict. biogr. des artistes en Belgique depuis 1830, Arto, Bruxelles, 1987 – in : L'Art du xxᵉ s., Larousse, Paris, 1991.

MUSÉES : ANVERS : Vie du paysan, cycle de douze toiles – BRUXELLES (Mus. roy. des Beaux-Arts) : Pieta 1920 – GAND : Bord de la Lys 1938 – GRENOBLE (Mus. de Peinture et de Sculpture) : La Moisson 1927.

VENTES PUBLIQUES : BRUXELLES, 13-14-15 oct. 1965 : Pieta : BEF 175 000 – ANVERS, 26 avr. 1966 : Meules de foin : BEF 120 000 – ANVERS, 23-24 avr. 1968 : Paysage doré : BEF 135 000 – ANVERS, 21 avr. 1970 : Paysage enneigé : BEF 250 000 – ANVERS, 10 oct. 1972 : Les glaneuses : BEF 140 000 – ANVERS, 2 avr. 1974 : Paysage d'hiver : BEF 300 000 – ANVERS, 19 oct. 1976 : Les moissons 1907, h/t (47x53) : BEF 340 000 – ANVERS, 25 oct. 1977 : Les moissonneurs 1915, h/t (40x53) : BEF 525 000 – ANVERS, 23 oct 1979 : Vues à Orval 1929, h/t (50x70) : BEF 100 000 – ANVERS, 22 avr. 1980 : Moine 1932, dess. (90x76) : BEF 240 000 ; Portrait d'homme 1950, past. (23x17) : BEF 40 000 – ANVERS, 29 avr. 1981 : Paysan debout 1935, dess. (185x107) : BEF 140 000 – ANVERS, 27 avr. 1982 : Paysage d'hiver 1918, h/t (56x65) : BEF 280 000 – ANVERS, 25 oct. 1983 : Paysan 1917, dess. (77x71) : BEF 240 000 – LOKEREN, 15 oct. 1983 : Le Cerisier en fleurs 1925, h/t (68x86) : BEF 360 000 – LONDRES, 23 oct. 1985 : L'Annonciation 1931, fus. (45x57) : GBP 1 400 – ANVERS, 23 avr. 1985 : Paysage d'hiver 1944, h/t (40x54) : BEF 14 000 – ANVERS, 22 avr. 1986 : Saint Jean Baptiste dans la Lys 1924, h/t (72x90) : BEF 200 000 – LOKEREN, 16 mai 1987 : Portrait d'un paysan flamand 1921, fus. (87x78) : BEF 260 000 – LOKEREN, 28 mai 1988 : Paysage avec des peupliers, h/t (41,5x28,5) : BEF 160 000 – AMSTERDAM, 23 mai 1991 :

Les quatre saisons 1938, fus./pap., quatre dess. (chaque 72x43,2) NLG 12 650 – BRUXELLES, 7 oct. 1991 : Meules de foin, h/t (50x65) BEF 170 000 – LOKEREN, 21 mars 1992 : Paysage de neige 1920 h/t (82,5x82,5) : BEF 360 000 – LOKEREN, 10 oct. 1992 : Christ en croix 1964, past. (52x44,5) : BEF 90 000 ; Les moissonneurs 1918 h/t (46x61) : BEF 670 000 – LOKEREN, 20 mars 1993 : Intérieur de l'église Saint Nicolas de Gand 1915, h/pan. (67,5x56,5) BEF 90 000 – LOKEREN, 20 mars 1993 : Paysage enneigé à Latem 1920, h/t (51x71) : BEF 330 000 – AMSTERDAM, 27-28 mai 1993 : La maison sous la neige, h/t (50x56) : NLG 36 800 – LOKEREN, 9 oct 1993 : Adam et Eve 1946, past. (40x50) : BEF 48 000 ; Les moissonneurs 1920, h/t (46,5x54) : BEF 750 000 – AMSTERDAM, 7 déc 1994 : La récolte de pommes de terre 1928, h/t (118x173) : NLG 55 200 – LOKEREN, 11 mars 1995 : Christ sur la croix 1922, h/ (93x90) : BEF 850 000 – AMSTERDAM, 5 juin 1996 : Paysage avec une ferme au loin, h/cart. (39x53) : NLG 4 600 – LOKEREN, 5 oct 1996 : Paysage avec une ferme 1919, h/t/pan. (39x53,5) BEF 180 000 – LOKEREN, 11 oct. 1997 : Paysage le soir 1928, h/ (52,5x56,5) : BEF 230 000 – LOKEREN, 6 déc. 1997 : Hiver 1923, h/ (60x60) : BEF 300 000.

SERVAES Herman

Né vers 1601 à Anvers. Mort en 1674 ou 1675 à Anvers. XVIIᵉ siècle. Éc. flamande.
Peintre.

Élève de Van Dyck vers 1616. Il était à Malines en 1630 et dans la gilde d'Anvers en 1650.

VENTES PUBLIQUES : PARIS, 5 mars 1945 : Paysage nocturne FRF 1 700.

SERVAIS André

Né en 1937 à Ixelles (Brabant). XXᵉ siècle. Belge.
Peintre, dessinateur, graveur.

Il pratiqua la lithographie et s'inscrivit dans la mouvance de la réalité poétique.

BIBLIOGR. : In : Dict. biogr. des artistes en Belgique depuis 1830 Arto, Paris, 1987.

SERVAIS Franz

Né en 1904 à Wanfercée. XXᵉ siècle. Belge.
Peintre de paysages, natures mortes.

VENTES PUBLIQUES : BRUXELLES, 27 mars 1990 : Nature morte aux accessoires, h/t (61x70) : BEF 60 000 – BRUXELLES, 9 oct. 1990 Paysage, h/pan. (39x59) : BEF 34 000.

SERVAIS Joseph

XIXᵉ siècle. Français.
Peintre de fleurs.

Il exposa au Salon entre 1831 et 1839.

SERVALLI Pietro

Né le 7 octobre 1883 à Sandino. XXᵉ siècle. Italien.
Peintre de compositions murales.

Il fut élève de Ponziano Loverini de Bergame et de Ludwig Herterich à Munich. Il peignit des fresques.

MUSÉES : BERGAME (Acad. Carrara) : Tête de vieillard.

SERVAN Florentin

Né en 1810 à Lyon (Rhône). Mort en 1879 à Lyon. XIXᵉ siècle. Français.
Peintre d'histoire, portraits, paysages.

Il fut élève d'Augustin Thierriat à l'École des Beaux-Arts de Lyon. Neveu de Victor Orsel, il aurait également reçu ses conseils, à Paris. Il figura au Salon de Lyon, de 1838 à 1867, à celui de Paris, à partir de 1839.

Il peignit surtout des paysages de Provence, de l'Italie et de la région du Bugey.

MUSÉES : LYON (Mus. des Beaux-Arts) : Paysage.

SERVANDONI Jean Adrien Claude ou Servandony

Né le 26 avril 1736 à Paris. XVIIIᵉ siècle. Français.
Peintre de décorations.
Fils de Jean Nicolas S.

SERVANDONI Jean Nicolas ou Jean Jérôme ou Giovanni Niccolo ou Servandony, Servandon, Servando

Né le 2 mai 1695 à Florence. Mort le 19 janvier 1766 à Paris. XVIIIᵉ siècle. Français.
Peintre de sujets allégoriques, paysages animés, architectures.

Élève à Plaisance de Jean-Paul Painsic pour la peinture, et à Rome de Jean-Joseph Rossi pour l'architecture. Après un séjour en Portugal, il vint à Paris et y obtint un grand succès. La façade

de l'église Saint-Sulpice de Paris, son œuvre maîtresse, lui attira bien des critiques. Elles continuent, moins violentes cependant de jour en jour, et les invectives du bon Raoul Ponchon déchaînent plus de sourires que d'indignation « contre » le monument dans son ensemble. On s'aperçoit que Saint-Sulpice, loin de nous donner la somme d'erreurs et de mauvais goût, dénoncée il n'y a pas encore cinquante ans, contient tout de même quelques morceaux indiscutables indépendamment des fresques de Delacroix (*Jacob lutte avec l'ange – Héliodore chassé du Temple*) qui, seules, ne furent jamais discutées. Cette façade, Servandoni la laissa inachevée et nous ne devons pas oublier qu'il osa entreprendre une œuvre difficile sur laquelle avaient déjà buté des architectes et des sculpteurs tout aussi habiles que lui ou du moins tout autant qualifiés. L'ambition le guida plus que tout autre sentiment. Depuis une vingtaine d'années, un mystère entoure cet artiste. On a tenté de prouver que Servandoni était français, né à Lyon ou dans les environs, qu'il se nommait Denis Servant ou Servais. A Rome, il se serait italianisé en rapprochant son nom de son prénom, Servaidenis, Servandenis, prenant enfin sa forme définitive : Servandoni, après les adjonctions et suppressions nécessitées par l'euphonie ; et dans le but, paraît-il, de s'imposer plus tard à Paris où les artistes italiens étaient accueillis avec empressement. Simple hypothèse qui n'est étayée d'aucune certitude, mais toujours susceptible d'intéresser l'Histoire et la « Petite Histoire ». Il fut reçu membre de l'Académie Royale le 26 mai 1731, comme peintre d'architectures. Il reçut des lettres de noblesse. En 1749, il alla à Londres et s'y maria. Il se rendit ensuite à Dresde, à Vienne, en Wurtemberg. Il exposa au Salon de 1737 à 1765. ■ E. D.

Musées : NANTES : *Ruines antiques avec personnages* – PARIS (Mus. du Louvre) : *Autoportrait* – ROCHEFORT : *Intérieur d'architecture* – VERSAILLES : *Portrait de l'artiste*.

Ventes Publiques : PARIS, 1874 : *Ruines dans un paysage* : FRF 275 – PARIS, 1879 : *Vue d'un temple* : FRF 720 – PARIS, 7 fév. 1898 : *Plan et coupe d'un salon* : FRF 125 – PARIS, 17 mars 1910 : *Pro pelte di tre parti dell' Cortile delle Em. Cardinale di Polignac*, dess. reh. d'aquar. : FRF 500 – PARIS, 25 jan. 1929 : *Paysages italiens avec ruines*, trois toiles : FRF 600 – PARIS, 18 juin 1943 : *Les Sabines arrêtant le combat*, lav. de sépia : FRF 480 ; *Scènes allégoriques*, deux lav. de sépia reh. de bleu : FRF 1 010 – PARIS, 22 mars 1950 : *Personnages dans les ruines*, pl. et lav., deux pendants : FRF 4 000 – PARIS, 12 juin 1973 : *Ruines animées* : FRF 26 000 – PARIS, 27 mars 1992 : *Tempête près d'une côte avec des monuments*, h/t, une paire (47x132) : FRF 82 000 – LONDRES, 2 juil. 1996 : *Triomphe romain avec des prisonniers suivant un général*, craie noire, encre avec reh. de gche blanche et rouge/pap. apprêté brun (36x63,6) : GBP 862 – LONDRES, 13 déc. 1996 : *Caprice de temple ionique en ruine et obélisque avec des paysans 1724*, h/t (132,2x98) : GBP 51 000.

SERVANES
Née en 1918 à Toulon (Var). xxᵉ siècle. Française.
Peintre, sculpteur d'intégrations architecturales. Abstrait-géométrique.
Elle fut élève de l'école des beaux-arts de Toulon. Elle fut membre du groupe Espace jusqu'en 1957, puis participa aux recherches du groupe GRAV (Groupe de Recherche d'Art Visuel).
Elle participe à des expositions collectives : de 1950 à 1959 Salon des Réalités Nouvelles à Paris.
De la figuration, elle évolua avec des constructions géométriques, travaillant avec Felix Demarle dans l'esprit de Mondrian et Van Doesburg, réalisant notamment un projet de décoration pour une cité ouvrière à Flins. Elle travaille à partir de modules, juxtaposant, combinant une forme géométrique seule ou associée à d'autres (carré central autour duquel sont disposés quatre triangles identiques par exemple). L'université de Dijon possède une sculpture monumentale en tubes d'acier polychrome.

SERVANG
Né en Angleterre. Mort vers 1800 à Cadix. xvIIIᵉ siècle. Britannique.
Peintre de portraits et de paysages.
Il travailla à Lisbonne de 1780 à 1790 comme peintre de théâtres.

SERVANT André
Né à Lyon (Rhône). xIxᵉ siècle. Français.
Peintre de natures mortes de portraits et de genre.
Élève de N. S. Cornu. Il débuta au Salon en 1867.
Ventes Publiques : PARIS, 1891 : *Les victimes du jeune chasseur* : FRF 32.

SERVANT Jacques
Né le 29 août 1937 à Bordeaux (Gironde). xxᵉ siècle. Français.
Peintre, aquarelliste.
Il fut élève de l'académie des beaux-arts de Paris. Il a étudié les techniques des maîtres hollandais dans l'atelier de Conrad Kieckert, puis a privilégié l'aquarelle à partir de 1974. Il a séjourné au Mexique.
Il participe à des expositions collectives à Paris, notamment au Salon des Indépendants, et montre ses œuvres dans des expositions personnelles depuis 1989 à Paris, en 1990 à Mexico et Port-au-Prince.
Influencé par l'art mexicain, il travaille sur des motifs géométriques, panthéistes, jouant des effets de transparence que lui permet la technique de l'encre de Chine et l'aquarelle.

SERVANT Josée
Née le 8 mars 1933 à Saint-Girons (Gironde). xxᵉ siècle. Française.
Peintre, céramiste.
Elle fut élève de l'école des beaux-arts de Toulouse jusqu'en 1952, et de 1952 à 1955, à l'école des beaux-arts de Paris. Elle travaille ensuite la céramique à Vallauris, puis revient à Paris en 1957 et se remet à la peinture en 1960.
Elle montre ses œuvres dans des expositions personnelles à Paris en 1970. Elle expose ensuite à Venise, Kassel, Anvers, Saint-Tropez, et de nouveau à Paris en 1972.
Ses peintures ont souvent la moto pour thème.

SERVE Andrée
Née en 1929 à Ixelles (Brabant). xxᵉ siècle. Belge.
Peintre.
Elle fut élève de l'académie des beaux-arts Watermael-Boitsfort.
Bibliogr. : In : *Dict. biogr. des artistes en Belgique depuis 1830*, Arto, Paris, 1987.

SERVE Benoît
xvIᵉ-xvIIᵉ siècles. Actif à Lyon. Français.
Sculpteur sur bois et ébéniste.
Il travailla pour l'église du collège de la Trinité de Lyon.

SERVE Joëlle
Née en 1937 à Paris. xxᵉ siècle. Française.
Peintre, graveur.
Elle vit et travaille à Paris.
Elle a participé en 1992 à l'exposition : *De Bonnard à Baselitz – Dix Ans d'enrichissements du cabinet des estampes 1978-1988* à la Bibliothèque nationale à Paris.
Musées : PARIS (BN, Cab. des Estampes) : *La Grève* 1983, eau-forte.

SERVEAU Clément, dit Clément-Serveau. Voir CLÉMENT-SERVEAU

SERVI Antonio
Né à Trévieri près d'Ancône. Mort en 1706 à Lucerne. xvIIᵉ siècle. Italien.
Peintre.
Il travailla dans presque tous les pays d'Europe comme artiste ambulant. Il a peint deux tableaux d'autel pour l'église du Bon-Secours de Rovigo.

SERVI Costantino de'
Né en 1554 à Florence. Mort en 1622 à Lusignano. xvIᵉ-xvIIᵉ siècles. Italien.
Architecte, sculpteur et peintre.
Après avoir travaillé pendant quelque temps avec Santi di Tito, il se rendit en Allemagne où il prit la manière de Porbus. Il dut surtout sa grande réputation à l'architecture et fit à Florence de fort belles mosaïques. Il travailla aussi comme architecte et comme ingénieur pour le Shah de Perse, le prince de Galles et l'empereur Rodolphe II. Il eut une grande influence sur bon nombre de jeunes peintres qu'il forma à tempérer le style sévère de Michel-Ange par des contours plus gracieux.

SERVI Giovanni
Né en 1795 ou 1800 (?) à Venise. Mort en 1885 à Milan. xIxᵉ siècle. Italien.
Peintre de genre.

SERVIERES Eugénie Marguerite Honorée Léthière, née Charen
Née en 1786 à Paris. xIxᵉ siècle. Française.
Peintre de portraits, de genre, de paysages et d'histoire.
Élève de Léthière. Elle exposa au Salon entre 1808 et 1824 et obtint des médailles en 1808 et 1817. Le Musée de Trianon

conserve d'elle *Inès de Castro et ses enfants aux pieds du roi de Portugal.*

SERVIN

Né en 1939 à Saint Félix-de-Lodez (Hérault). XXᵉ siècle. Français.

Peintre, sculpteur, graveur.

Il fut élève de Raoul Lambert. Il vit et travaille à Brassac.
Il participe à des expositions collectives : 1971, 1975 musée de Béziers ; 1976 Salon de Puteaux ; 1978 Bibliothèque nationale de Paris ; 1983 école nationale des beaux-arts de Paris. Il montre ses œuvres dans des expositions personnelles depuis 1966 : 1966, 1972 Montpellier ; 1967 Béziers ; 1974, 1975 Nancy ; 1986 Paris. En 1977 et 1980, il a reçu une prime d'encouragement artistique de la ville de Paris.
Musées : BÉZIERS (Mus. des Beaux-Arts) – PARIS (BN, Cab. des Estampes) : *Nu chantourné* 1972, bois – PARIS (Mus. de la publicité).

SERVIN Amédée Élie

Né le 5 septembre 1829 à Paris. Mort en 1885 ou 1886 à Villiers-sur-Morin (Seine-et-Marne). XIXᵉ siècle. Français.

Peintre de genre, animaux, paysages, graveur.

Il fut élève de Drolling. Il entra à l'École des Beaux-Arts le 7 avril 1848. Il débuta au Salon en 1850 et obtint une médaille de deuxième classe en 1872.
Servin fut un artiste d'une grande sincérité. Il peignit la nature sans aucune préoccupation commerciale et ses œuvres méritent d'être recherchées par les amateurs.

A.SERVIN.

Musées : LE MANS – MARSEILLE : *Moulin Balé* – MELUN – PARIS (Mus. du Louvre) : *Le Puits de mon charcutier.*

Ventes Publiques : PARIS, 1872 : *Le moulin Balé* : FRF 5 000 – PARIS, 13 mai 1873 : *Le vin piqué* : FRF 1 150 – PARIS, 1875 : *Le puits de mon charcutier,* intérieur : FRF 2 250 – PARIS, 24 mai 1888 : *Les bûcherons* : FRF 1 050 – PARIS, 26-27 mai 1902 : *Le tir à l'arc* : FRF 1 800 – PARIS, 27 mai 1905 : *L'arrivée des pêcheurs* : FRF 1 250 – PARIS, 10 nov. 1910 : *Départ pour le parc* : FRF 2 000 – PARIS, 11 juin 1926 : *Les vaches à la mare* : FRF 420 ; *Le moulin au bord de la mer* : FRF 200 – PARIS, 16-17 mai 1927 : *L'abreuvoir* : FRF 1 600 ; *L'entrée de village* : FRF 1 650 – PARIS, 27 mai 1943 : *Le chemin creux près de la ferme* : FRF 2 100 – LONDRES, 16 déc. 1949 : *Ménagère épluchant des petits pois* : GBP 69 – PARIS, 23 juin 1954 : *Le marché aux poissons* : FRF 15 000 – ENGHIEN-LES-BAINS, 25 nov. 1984 : *L'atelier du menuisier,* h/t (60x73) : FRF 24 500 – AMSTERDAM, 19 oct. 1993 : *Moulin à Villiers-sur-Morin,* h/pan. (44,5x75,5) : NLG 8 625 – LONDRES, 17 juin 1994 : *Un moulin à Villiers sur Morin,* h/pan. (43,7x74,3) : GBP 3 450.

SERVITORI Domingo Maria

XVIIIᵉ siècle. Travaillant de 1757 à 1773. Espagnol.

Peintre.

Membre de l'ordre des Hospitaliers. Il fut peintre du roi d'Espagne. Le British Museum à Londres conserve de lui deux dessins à la plume (*Portrait de l'artiste* et *Sainte Rosalie*).

SERVOISIER Zénobie Honorine

Née le 6 avril 1821 à Paris. XIXᵉ siècle. Française.

Peintre de portraits, paysages.

Élève de L. Cogniet. Elle exposa au Salon en 1857 et en 1861. Le Musée de Versailles conserve d'elle le *Portrait de Binet, baron de Marcognet, lieutenant général.*

SERVOLINI Benedetto

Né le 25 février 1805 à Florence. Mort le 7 juin 1879 à Florence. XIXᵉ siècle. Italien.

Peintre.

Élève de l'Académie de Florence. Il travailla à Rome et à Venise. L'Académie de Florence conserve de lui *Roland Furieux enlève le cheval d'un pâtre.*

SERVOLINI Carlo

Né le 5 avril 1876 à Livourne (Toscane). Mort le 12 septembre 1948 à Collesalvetti. XXᵉ siècle. Italien.

Peintre de compositions religieuses, de compositions animées, de sujets de sport, paysages, aquarelliste, dessinateur, graveur.

Autodidacte doué d'un sens lyrique profond et d'un très excep-

tionnel goût graphique moderne, profitant des conseils transm[...] par le disciple préféré de Fattori, Guglielmo Micheli, C. Servoli[...] sut se tenir loin de l'imitation du *macchiaiolismo* traditionnel [...] fut parmi le très peu de peintres de Livourne vraiment indépe[...]dants.
Il participa aux Biennales de Venise, aux Quadriennales d[...] Rome, et aux grandes Expositions internationales.
Dessinateur puissant, il fut surtout un maître de la couleur, lors[...] qu'il chantait la poésie de la nature sauvage et un sens paniqu[...] En 1935, il se passionna pour la gravure, notamment l'eau-for[...] et la gravure au burin, et, dans des « cuivres » remarquables, [...] fixa ses émotions en de complexes scènes, où domine la figur[...] animée : des superbes stations de la *Via Crucis* aux composition[...] allégoriques des *Vices*, des épisodes de la chasse et ceux d[...] sport. Son œuvre graphique, très original et inspiré, souven[...] emprunté à un goût populaire archaïque qui le rend très singu[...] lier compte presque quatre-vingt pièces. Celles-ci ne sont pa[...] une heureuse expression supplémentaire de son activité pictu[...] rale, mais tout à fait la manifestation d'une vigoureuse et ferm[...] personnalité d'artiste graveur qui sait confier au pur signe gra[...] phique le tourment de ses images fantastiques. Parmi le[...] peintres paysagistes les plus représentatifs de l'Italie pendan[...] cette moitié du XXᵉ siècle il fut aussi un aquafortiste de premie[...] rang. Il réalisa aussi des lithographies. ■ R. M[...]

Bibliogr. : Giovanni Orsini, Luigi Servolini : *Carlo Servolini Monographie documentaire et critique,* s.l, s.d.

SERVOLINI Giuseppe

Né vers 1770 à Florence. Mort en 1830 ? XVIIIᵉ-XIXᵉ siècles. Ita[...] lien.

Peintre.

Il peignit des fresques dans des églises de Florence. Le Musé[...] des Offices de Florence conserve de lui *Portrait de l'artiste.*

SERVOLINI Luigi

Né le 1ᵉʳ mars 1906 à Livourne (Toscane). XXᵉ siècle. Italien[...]

Peintre de compositions religieuses, paysages, nature[...] mortes, graveur.

Fils de Carlo Servolini, il n'eut aucun maître. Il fut professeur [...] l'Institut royal du livre à Urbino, de 1930 à 1939, puis fut nomm[...] directeur de l'Institut des beaux-arts de Forli. Il fut aussi écrivai[...] d'art.
Il a participé à la Biennale de Brera, Biennale de Venise, Quadr[...] ennale de Rome.
Il est un des principaux graveurs sur bois d'Italie. Il joue de[...] contrastes du noir et du blanc, n'usant d'aucune nuance inter[...] médiaire, dans des œuvres primitives, souvent arides, expres[...] sionnistes, solidement dessinées. Il intègre la couleur dans se[...] chromoxilographies, cernant de noir les divers éléments de l[...] composition.

Bibliogr. : Luigi Scrivo : *Servolini – Maestro dell'incision[...] contemporanea,* Incisori Associati, Milan, 1976.
Musées : AMSTERDAM (Rijksmus.) – ASTI (Pina.) – BERLIN (Cab. de[...] Estampes) – BOSTON (Cab. des Estampes) – BRÊME (Kunsthalle) – BRUXELLES (Bibl. Reale, Cab. des Estampes) – BUCAREST (Bibl. d[...] l'académie, Cab. des Estampes) – BUDAPEST (Mus. Nat. de[...] Beaux-Arts) – BUFFALO (Albright-Knox Art Gal.) – CLEVELAN[...] (Mus. des Beaux-Arts) – COPENHAGUE (Mus. Thorwaldsen) – DARMSTADT (Landesmus.) – KARKOV (Mus. des Beaux-Arts) – LIS[...] BONNE (BN) – LONDRES (British Mus.) – LONDRES (Victoria an[...] Albert Mus.) – LOS ANGELES (Mus. Nat. d'Arte Mod.) – MONTRÉA[...] (Mus. d'Art Mod.) – MOSCOU (Mus. Pouchkine) – MUNSTER (Kunst[...] verein) – NEW YORK (Metrop. Mus.) – PALERME (Mus. Nat. d'A[...] Mod.) – PARIS (BN, Cab. des Estampes) – ROME (Cab. de[...] Estampes) – SAINT-PÉTERSBOURG (Mus. de l'Ermitage) – TOKY[...] (Mus. Nat. d'Art Mod.) – TURIN (Mus. civico) – VIENNE (Albertin[...] Mus.) – ZURICH (Cab. des Estampes).

SERVONI Calimero

Né à Plaisance. Mort en 1733 à Civitavecchia. XVIIIᵉ siècle. Ita[...] lien.

Peintre d'histoire et portraitiste.

Il travailla à Rome et à Civitavecchia.

SERVRANCKX Victor

Né le 26 juin 1897 à Dieghem. Mort le 12 décembre 1965 [...] Vilvorde (Brabant). XXᵉ siècle. Belge.

Peintre, sculpteur.

Sevranckx dit avoir exécuté sa première œuvre à cinq ans. Il fu[...] élève de l'académie royale des beaux-arts de Bruxelles, de 1913 [...] 1917, où il eut pour professeurs Crespin et Montald. À partir d[...] 1932, il enseigna à l'école des Arts décoratifs et Industriel[...]

d'Ixelles. Il voyagea à plusieurs reprises à l'étranger, notamment en Amérique du Sud et aux États-Unis, où Marcel Duchamp l'introduisit et où il refusa une chaire proposée par Moholy-Nagy au Bauhaus de Chicago.

Il a participé à des expositions collectives : 1920 Ire exposition de la Société anonyme à New York ; à partir de 1947 Salon des Réalités Nouvelles à Paris ; 1977 *Aspects historiques du constructivisme et de l'art concret* au musée d'Art moderne de la ville de Paris. Il montra, dès 1917, une première exposition personnelle de ses œuvres, que l'on considère avoir été la première exposition abstraite présentée en Belgique, puis de nouveau en Belgique, notamment une très importante rétrospective au palais des beaux-arts de Bruxelles en 1947 et au musée d'Ixelles en 1965, ainsi que : Paris, Rome, Berlin, Varsovie, New York. Il reçut le Grand Prix avec les félicitations du jury dès 1917, une médaille d'or à l'exposition des Arts décoratifs de Paris.

D'abord figuratif influencé par le symbolisme, puis abstrait surréaliste, il évolua, pratiquant ce qu'il appelait la « plastique pure », alternant rythme vertical et horizontal, aplats de couleurs et formes géométriques. Il construisait ses combinaisons de formes en suivant les proportions de la « section d'or », selon une synthèse d'influences diverses des courants les plus avancés du moment, mais où dominait l'esthétique de la machine des futuristes. Vers 1920, il fit partie du groupe parisien de L'Effort moderne, animé par Léonce Rosenberg. Les titres de ses compositions à cette époque étaient comme ce fut le cas aussi chez les Italiens très révélateurs de leur appartenance au courant futuriste : *L'Amour de la machine ; Tension de l'espace ; Tension extrême sans se briser*, etc. Dans une deuxième manière, il s'orienta toujours dans l'abstraction vers des recherches d'imitation synesthésique de matières, dans des compositions de formes très tourbillonnantes, à rapprocher des espaces oniriques surréalistes ou, par la violence du geste, les effets de matière, de l'expressionnisme abstrait. Avec Joseph Lacasse, il fut certainement l'un des premiers peintres belges à avoir abordé l'abstraction même si chez l'un comme l'autre leur propre témoignage n'est pas parfaitement clair. Il se tourna ensuite vers l'architecture et la décoration, réalisant notamment des papiers peints et tissus et en 1925 décorant avec l'architecte Huib Oste un pavillon de l'exposition des Arts décoratifs. En 1936, il peignit une fresque de 550 mètres carrés pour le Salon de la Radio à Bruxelles, au sujet de laquelle Fernand Léger déclara qu'elle constituait « une date dans l'histoire de l'art mural moderne ». Il est très curieux de noter que, parallèlement à l'élaboration de son œuvre abstrait, Servranck ne cessait pas de poursuivre un œuvre figuratif, probablement du fait que ses œuvres abstraites ne rencontraient qu'un succès très limité. Après la Seconde Guerre mondiale, les conditions changèrent radicalement ; le monde entier s'ouvrait à l'art abstrait. Dans sa troisième et dernière période abstraite, celle que l'on connut le mieux à Paris, il se consacra à peindre des peintures qui ne recherchent plus du tout la traduction du mouvement. Au contraire très statiques, si elles utilisent encore des formes inspirées des techniques mécaniques modernes, c'est dans les constructions très géométriques et immobilisées dans une mise en forme pure, où, selon les cas, on est tenté de faire des rapprochements avec les abstractions découpées et gratuites d'un Herbin ou le plus souvent avec le purisme d'Ozenfant des années vingt. Quelques auteurs rapprochent cette dernière période du néoplasticisme de Mondrian, sans qu'on voit bien ce qui motiverait ce rapprochement. ■ J. B.

Bibliogr. : In : *Het Overzicht n° 21*, Anvers, 1924 – Catalogue de l'exposition rétrospective : *Servranckx*, Palais des Beaux-Arts, Bruxelles, 1947 – Michel Seuphor : *L'Art abstrait ses origines, ses premiers maîtres*, Maeght, Paris, 1949 – in : *Collection de la Société anonyme*, New Haven, 1950 – Michel Seuphor : *Dict. de la peinture abstraite*, Hazan, Paris, 1957 – José Pierre : *Le Dadaïsme et le futurisme*, in : *Hre gén. de la peinture*, t. XX, Rencontre, Lausanne, 1966 – Sarane Alexandrian, in : *Dict. univer. de l'art et des artistes*, Hazan, Paris, 1967 – in : *L'Art du xxe s.*, Larousse, 1991.

Musées : Anvers – Bruxelles (Mus. roy. des Beaux-Arts) : *Opus 47* 1923 – Grenoble (Mus. des Beaux-Arts) : *Opus 55* 1923 – *Le Velouté de l'acier* – Mons – New Haven – Ostende – Paris – Valenciennes.

Ventes Publiques : Londres, 12 nov. 1970 : *Opus I*, gche : GBP 2 300 – Londres, 4 juil. 1973 : *Composition*, gche : GBP 380 – Anvers, 22 oct. 1974 : *Maisons au crépuscule* : BEF 300 000 – Anvers, 7 avr. 1976 : *Opus 4* 1955, h/t (146x82) : BEF 220 000 –

Londres, 8 avr. 1976 : *Composition* (18,5x35,5) : GBP 380 – Anvers, 17 oct. 1978 : *Opus 29* 1923, h/t (38x47) : BEF 200 000 – Versailles, 25 nov 1979 : *Composition* 1922, aquar. (62x47) : FRF 12 500 – Anvers, 22 avr. 1980 : *Coucher de soleil* 1923, h/t (39x70) : BEF 290 000 – Anvers, 27 oct. 1981 : *Composition* 1922, gche (63x49) : BEF 200 000 – Bruxelles, 30 nov. 1983 : *Composition cubiste* 1922, h/cart. (33x43) : BEF 90 000 – Lokeren, 5 mars 1988 : *Le blé* (22x28) : BEF 36 000 – Londres, 19 oct. 1989 : *Opus 40a* 1922, h/t (39,4x69,7) : GBP 41 800 – Lokeren, 9 oct. 1993 : *Composition* 1948, pointe sèche (30,5x23) : BEF 36 000 – Lokeren, 7 oct. 1995 : *Je caresse les chevaux des femmes, je caresse les cheveux des femmes* 1941, h/t (79,5x70) : BEF 360 000.

SERWAZI Albert B.
xxe siècle. Américain.
Peintre.
Il a participé à Pittsburgh aux expositions de la Fondation Carnegie.

SERWOUTERS Philips
Né le 19 août 1591 à Middelburg. Mort le 7 août 1650 à Amsterdam. xviie siècle. Hollandais.
Graveur sur bois et dessinateur pour la gravure.
Frère de Pieter S. Il grava les portraits de treize princes à cheval, des scènes de chasse et des vignettes.

SERWOUTERS Pieter Van ou Perjecouter
Né le 28 octobre 1586 à Anvers. Enterré à Amsterdam le 26 septembre 1657. xviie siècle. Éc. flamande.
Graveur au burin.
Il épousa en 1622 Sibella Vooget et se convertit au catholicisme en 1628. Il s'inspira de la manière de J. Van Londerseel. Il a gravé notamment plusieurs ouvrages d'après Vinckebooms.

Ventes Publiques : Londres, 27-28 juin 1922 : *Portrait de gentilhomme*, pl. : GBP 10.

SERY Olivier
Né le 18 septembre 1906 au Havre (Seine-Maritime). xxe siècle. Français.
Peintre de paysages, marines.
Il fut élève de l'école des beaux-arts du Havre, puis du peintre Jacques Simon.
Il a participé à Paris, aux Salons des Artistes Français, dont il a été membre sociétaire plusieurs années, d'Automne et d'Hiver, ainsi que : 1985 musée de la Duchesse Anne à Dinan. Il montre ses œuvres dans des expositions personnelles régulières au Havre.
Il pratique un métier traditionnel, à tendance impressionniste.

SERY Robert de. Voir ROBERT Paul Ponce Antoine

SERZ J.
Né en Saxe. Mort vers 1878 à Philadelphie. xixe siècle. Américain.
Graveur au burin.
Il s'établit à Philadelphie vers 1850. Il grava des scènes historiques et des scènes de genre.

SERZ Johann Georg
Né en 1808 à Nuremberg. xixe siècle. Allemand.
Graveur au burin.
Élève d'A. Reindel. Il s'établit en Amérique vers 1840.

SESAR Alois
Né le 20 décembre 1825 à Pfaffenhausen. Mort le 27 avril 1900 à Ausgbourg. xixe siècle. Allemand.
Peintre.
Élève d'Andr. Eigner.

SESBOUE Suzanne Marie
Née en 1894 à Mortain (Manche). Morte le 21 mai 1927 à Paris. xxe siècle. Française.
Peintre de portraits.
Elle exposa à Paris, au Salon des Indépendants.

SESE Miguel
Né le 29 mars 1662 à Monforte. xviie siècle. Espagnol.
Stucateur et doreur.
Appartenant à la Compagnie de Jésus, il exécuta la décoration intérieure de plusieurs églises des jésuites en Espagne.

SESINO
xviiie siècle. Travaillant à Casale Monferrato, première moitié du xviiie siècle. Italien.

Peintre.

Il travailla pour la cathédrale de Casale Monferrato.

SESMA Matias

XIX^e siècle. Actif à Mélida dans la première moitié du XIX^e siècle. Espagnol.

Sculpteur.

Il a sculpté l'autel pour les reliques de l'abbatiale de La Oliva.

SESMA Raymundo

Né en 1954 à San Cristobal de las Casas (Chiapas). XX^e siècle. Actif depuis 1980 en Italie. Mexicain.

Peintre, graveur, sculpteur, dessinateur, auteur d'installations.

Il étudia la peinture et la sérigraphie à la Maison de la Culture de Aguascalientes et la xylographie à Guadalupe, puis la peinture et le design à l'université des Amériques à Puebla puis en 1977 la sérigraphie et la lithographie à l'Atelier libre de Toronto. Il a enseigné de 1974 à 1975 à l'American College de Puebla, de 1974 à 1980 à la Maison de la culture de Puebla. Il vit et travaille à Milan, depuis 1980.

Il participe à des expositions collectives : 1976 Maison de la Culture de Puebla ; 1977 Institut national des Beaux-Arts de Yucatan ; 1981 Musée de Chopo ; 1982, 1983 musée national du palais des Beaux-Arts de Mexico ; 1983 Institut culturel italien de Prague ; 1984 Biennales de Cuba et de Norvège ; 1986 centre Georges Pompidou à Paris ; 1985 Biennale de Ljubljana, Foire d'art international de Stockholm ; 1987 Foire de Bâle ; 1991 Foire de Bologne ; 1992 Bibliothèque nationale à Paris. Il montre ses œuvres dans des expositions personnelles depuis 1974 : 1976 Maison de la culture de Mexico ; 1977 Institut d'art de Mexico ; 1980, 1984 Musée de Chopo de Mexico ; 1982 Maison de la Culture de Aguascalientes ; 1983 Centre culturel du Mexique à Mexico ; 1984 musée de Fukuoka ; 1986 Biennale de Venise ; 1990 Fondation Calouste Gulbenkian à Lisbonne ; 1990, 1991 musée de Monterrey (Mexique) ; 1991 musée des arts des Amériques à Washington, Palazzo Reale à Milan, Centre d'art et de culture de Mexico ; 1992 Institut latino-américain de Rome ; 1992 musée de Charlottenburg.

Il a réalisé de nombreux livres d'artistes, notamment avec Jorge Luis Borges, Octavio Paz, ainsi que des installations réunissant dessins et objets, parmi lesquelles Muro de los Lamentos.

BIBLIOGR. : Lucilla Sacca : Catalogue de l'exposition Sesma, Musée de Charlottenburg, 1992.

MUSÉES : BOGOTA (Mus. of Mod. Art) – CALI (Mus. de Tertulia) – CARACAS (Mus. d'Art Contemp.) – LISBONNE (Fond. Calouste Gulbenkian) – LISBONNE (BN) – LONDRES (Victoria and Albert Mus.) – MADRID (BN) – MEDELLIN (Mus. région.) – NEW YORK (Metrop. Mus. of Art) – NEW YORK (New York Public Library) – PARIS (Mus. d'Art Mod. de la ville) – PARIS (BN, Cab. des Estampes) : Manifiesto 1982, collographie – PORTO RICO (Mus. latino-américain d'arts graphiques) – PUEBLA (Reg. Mus.) – ROME (BN) – TOKYO (Nat. Mus. of Mod. Art) – TOKYO (BN).

SESONI Francesco ou Sessone

Né en 1705 à Rome. XVIII^e siècle. Italien.

Graveur.

Élève de G. G. Frezza. Il travailla à Naples en 1733.

SESOSTRIS Vitullo. Voir VITULLO Sesostris

SESSA Gaetano

XVIII^e siècle. Italien.

Sculpteur-modeleur.

Il travailla à Naples. Il a réalisé des figurines de crèche.

SESSA Nicola

XIX^e siècle. Actif à Naples dans la première moitié du XIX^e siècle. Italien.

Peintre.

Il a peint des tableaux d'autel pour l'église du Mont Cassin et S. Maria delle Grazie a Toledo de Naples.

SESSAI, de son vrai nom : Masuyama Masakata, surnom : Kunsen, noms de pinceau : Sessai, Gyokuen, Kan-En, Setsuryo, Chôshû et Stiken-Dôjin

Né en 1754, originaire d'Ise. Mort en 1819. XVIII^e-XIX^e siècles. Japonais.

Peintre.

Seigneur de Nagashima à Ise, il s'installe par la suite à Edo (actuelle Tokyo) et est connu comme écrivain, poète et peintre appartenant à l'école réaliste de Nagasaki et se spécialisant dans les représentations de fleurs et d'oiseaux à la manière chinoise du peintre Nanbin. Le Musée National de Tokyo conserve quatre de ses albums d'insectes.

SESSAI, de son vrai nom : Tsukioka Shûei, surnom : Taikei, nom de pinceau : Sessai

Mort en 1839. XIX^e siècle. Actif à Osaka. Japonais.

Peintre.

Disciple de son père Settei (1710-1790), il est connu comme peintre de genre appartenant à l'école ukiyo-e. Il représente avec habileté des femmes vêtues d'élégants kimonos et accompagnées de leurs soupirants. Il crée un type de jeune fille idéale suffisamment attaché à une vision traditionnelle pour plaire à la bourgeoisie de Kyoto et d'Osaka. Il reçut le titre de hokkyô puis de hôgen (respectivement : pont de la loi et œil de la loi, deux titres ecclésiastiques conférés à des artistes laïques).

SESSELI Urs Joseph

Né le 18 février 1797 à Onsingen. Mort à Onsingen. XIX^e siècle. Suisse.

Sculpteur.

Élève de l'Académie de Vienne.

SESSELSCHREIBER Gilg

Né entre 1460 et 1465. Mort après 1520. XV^e-XVI^e siècles. Allemand.

Peintre et fondeur.

Il s'établit à Munich où il travailla pour la cour. Il fondit plusieurs statues pour le tombeau de Maximilien I^er dans l'église de la cour d'Innsbruck, d'après ses propres esquisses.

SESSELSCHREIBER Stefan

XV^e siècle. Allemand.

Peintre.

Peintre d'initiales. La Bibliothèque Nationale de Vienne conserve une Chronique du Monde à laquelle cet artiste a collaboré.

SESSHÛ TÔYÔ, surnom : Sesshû, nom de pinceau : Tôyô

Né en 1420 dans la province de Bitchû (préfecture d'Okayama). Mort en 1506. XV^e siècle. Japonais.

Peintre.

Le XV^e siècle voit se développer au Japon l'art du lavis à l'encre de Chine, particulièrement chez les moines peintres de Kyoto, Josetsu, Shûbun et Sôtan, au service des shôgun Ashikaga, qui répandent cette technique nouvellement importée. Toutefois c'est à un artiste resté à l'écart de la cour que l'on doit d'avoir conféré à cette tradition picturale venue des Song et des Yuan une expression profondément personnelle et, par conséquent, nationale, Sesshû Tôyô. Né dans une famille pauvre de la région de Bitchu (la tradition rapporte qu'il naît dans le village d'Akahama, au bord de la Mer Intérieure), il est sans doute placé, assez jeune, au temple Hôfuku-ji à Iyama (actuelle Soja), non loin de la demeure familiale. Puis très tôt, il entre comme novice au temple zen Shôkoku-ji de Kyoto où il subit l'influence du moine Shunrin Shûtô, célèbre pour sa piété, tandis que la présence, dans ce même monastère, de Shûbun (actif vers 1425-1450) est déterminante pour sa carrière. En 1495, Sesshû rendra d'ailleurs hommage à Shûbun et à Josetsu dans l'inscription d'un de ses paysages, il appellera Shûbun : mon maître en peinture. Sa vie et son art, avant son voyage en Chine (1467-1469), restent peu connus et aucune œuvre ne semble avoir été conservée. Mais l'on sait que, peu après la mort de Shunrin Shûto, il quitta la capitale pour s'établir dans la région de Suwo, près de Yamaguchi (au sud-ouest de Honshu) qui, sous le patronage de la famille seigneuriale Ouchi enrichie dans le commerce avec le continent, est devenue un centre culturel important. Il est vraisemblable que Sesshû pense, ce faisant, trouver plus facilement l'occasion de partir en Chine. Un poème de son ami Koshi Eho, qui lui rend visite, vers 1464-1465, dans son atelier d'Unkoku (la vallée des nuages), loue déjà la maturité de son talent. Le peintre réussit enfin, en 1467, à traverser la mer sur le troisième bateau de la flotte commerciale envoyée en Chine par le gouvernement shôgunal auprès de l'empereur Ming. Débarqué à Ningbo, dans la province du Zhejiang, il séjourne quelque temps au monastère chan (zen) du Tianlong si, où il reçoit un titre ecclésiastique, puis suit l'ambassade nippone vers Pékin en remontant le Grand Canal et en se familiarisant avec les paysages chinois, très différents de la nature japonaise, qui lui révèlent le secret de la composition picturale chinoise. Expérience d'une importance extrême pour sa formation artistique et qui l'amène à faire de nombreux croquis de paysages et de scènes de la vie populaire. Par contre, et selon une inscription ultérieurement rédigée, s'il

est à la recherche d'un bon maître en peinture, il n'en trouve que de médiocre. Cela n'empêche pas que son talent soit fort apprécié à Pékin, au point qu'il est sollicité pour décorer les murs d'un bâtiment officiel récemment reconstruit. Les premières œuvres authentiques, parvenues jusqu'à nous, une série de quatre paysages, probablement exécutés en Chine et conservés au Musée National de Tokyo qui sont signés *Sesshû Tôyô, moine zen du Japon*. Ces quatre rouleaux en hauteur, les *Quatre saisons*, révèlent, dans leur composition monumentale, l'influence de l'école de Zhe (Zhejiang) qui, pendant la dynastie Ming, perpétue le style académique des Song du Sud et, plus particulièrement, du peintre Li Zai que Sesshû rencontre à la cour de Pékin. On y trouve déjà cependant les principales caractéristiques de son art que sont la construction solide et la concision du coup de pinceau. De retour au Japon, en 1469, il se déplace dans le nord de l'île de Kyushu pour éviter les troubles de la guerre civile de Oei qui bouleverse le pays. Il s'installe finalement à Oita, sous le patronage de la famille Otomo, où, en 1476, il est visité par son ami le moine Bôfu Ryôshin, dans son studio, le Tenkai-toga-rô. Ce dernier laissera un témoignage précieux sur la vie artistique du maître : « Dans la ville, de la noblesse au petit peuple, tout le monde admire l'art de Sesshû et lui demande une œuvre. Dans son atelier situé au milieu d'un beau paysage, l'artiste ne se lasse pas de représenter son univers personnel, tout en communiquant de temps en temps avec la grande nature que domine le balcon de l'atelier » (trad. T. Akiyama). En effet, l'artiste semble se libérer de l'emprise de la peinture Ming, en revenant aux sources par la copie des maîtres Song : Li Tang, Ma Yuan, Xia Gui et Yu Qian ; il établit ainsi solidement son propre style et ne cessera par la suite d'élargir son domaine d'expression. Témoins de cette évolution sont les *Paysage d'automne* et *Paysage d'hiver* du Musée National de Tokyo : compositions plus claires et plus solides qu'antérieurement, où se manifeste un sens aigu de la verticalité et un graphisme très personnel, mais en valeur par un vigoureux travail du pinceau qui dessine avec précision et en noir foncé les rochers, les montagnes et les arbres rehaussés de touches plus rudes. Vers 1478-1479, Sesshû entreprend une vie d'errance qui le mène d'un monastère zen à l'autre et lui offre l'occasion d'appréhender les paysages japonais, tout en les comparant avec ses souvenirs chinois, de s'imprégner de leur essence. En 1487, il revient s'établir à Yamaguchi où Uchi Masahiro l'aide à reconstruire sa retraite de l'Unkoku-an en remerciement de quoi l'artiste compose le fameux *Sansui-chôkan*, long rouleau horizontal de paysages de la collection Môri, où se déroule le passage de la nature du printemps à l'hiver. On trouve la synthèse de son art dans cet ensemble vivant où l'air circule avec un réalisme peu commun, grâce au balancement savant des vides et forts encrages. Il continue de travailler, entouré de disciples et c'est pour l'un d'entre eux qui s'en retourne dans son monastère d'origine l'Enkaku-ji de Kamakura, en 1495, après avoir étudié avec lui, Josui Sôen, que Sesshû peint le *Haboku-sansui*, paysage de style cursif ou *pomo* (encre brisée) où les formes sont modelées par taches rapides de lavis, accentuées de traits noir foncé, et représentent avec grandeur et stabilité un coin de nature. C'est dans la longue inscription qui surmonte cette œuvre qu'il exprime son respect à ses deux précurseurs Josetsu et Shûbun et qu'il déclare que les peintres connus en Chine lui ont peu appris à l'exception de Li Zai et Chang Yousheng, inconnu par ailleurs, qui l'initièrent à la pose des couleurs et à la technique de l'encre brisée. Fidèle à sa robe de moine, Sesshû, âgé de quatre-vingts ans, en 1496, représente *Huike se coupant le bras pour attirer l'attention de Bodhiharma*, épisode bien connu de l'histoire du zen (Musée National de Kyoto). Œuvre un peu sèche, elle soutient mal la comparaison avec le chef-d'œuvre de sa vie finissante, dans lequel nous pouvons voir tout à la fois l'aboutissement et l'acmé d'un art de génie. Il s'agit du *Paysage d'Ama-no-hashidate* (le Pont du Ciel) (Tokyo Commission pour la Protection des Biens Culturels), dessiné sur place en ce site célèbre sur la Mer du Japon, qu'il visite entre 1502 et 1506, année de sa mort. De fait, cette représentation réaliste baignée d'un soleil aux multiples miroitements résume toute la vie d'études du maître et montre comment une technique étrangère devient véritablement japonaise, non seulement par la vertu d'une maîtrise exceptionnelle dans le maniement de l'encre et du pinceau, mais encore, comme on l'a dit, par une connaissance prégnante du bouddhisme zen et une communion intime avec la nature. Il parvient ainsi, et sans que cela soit au détriment de la solidité plastique ni de la souplesse et de l'animation de la ligne, à renouer avec le lyrisme traditionnel des pay-

sages japonais, tout en donnant à la peinture au lavis une expression bien particulière qui le distingue de tous ses contemporains. Son génie, qui s'est par ailleurs affirmé dans des genres très divers, exercera une influence qui se perpétuera à travers les siècles : près de cent ans après sa disparition, Unkoku Tôgan et Hasegawa Tôhaku se disputeront le titre de disciple du maître, alors que Kanô Tannyû et Kanô Tsunenobu copieront ses œuvres avec talent. Il est curieux de noter enfin qu'il bénéficie d'un regain d'intérêt dans le monde pictural contemporain, puisqu'une facette de son art, qui lui est d'ailleurs commune avec plusieurs individualistes chinois, la technique du *pomo* ou de l'encre brisée, présente, aux yeux de certains, une parenté avec celle du *dripping* d'un Jackson Pollock par exemple, et toutes les variantes des divers courants de l'*abstraction lyrique* de la seconde moitié du xxᵉ siècle. ■ M. M.

BIBLIOGR. : Terukazu Akiyama : *La peinture japonaise*, Genève, 1961 – Ichimatsu Tanaka : *Japanese ink painting : Shubun to Sesshû*, Tokyo 1969 – Madeleine Paul-David : *Sesshû Tokyo*, in : *Encyclopaedia Universalis*, vol. 14, Paris, 1972.

MUSÉES : BOFU (Môri Foundation) : *Sansui-chôkan*, paysage daté 1486, encre et coul. sur pap., rouleau en longueur – BOSTON (Mus. of Fine Arts) : *Singes et oiseaux dans les arbres*, encre sur pap., deux paravents à six feuilles, datés 1491 – KYOTO (Nat. Mus.) : *Ekadanpi (Huike se coupant le bras pour attirer l'attention de Bodhidharma)* daté 1495, encre et coul. légères sur pap., rouleau en hauteur – TOKYO (Commission pour la Protection des Biens Culturels) : *Paysage d'Ama-no-hashi* daté 1502-1506, encre et coul. légères sur pap., rouleau en hauteur – TOKYO (Nat. Mus.) : *Paysages des quatre saisons* œuvres datées 1467-1469, encre et coul. légères sur soie, quatre rouleaux en hauteur, signés – *Paysage d'automne et paysage d'hiver*, encre sur pap., deux rouleaux en hauteur – *Haboku-sansui (Paysage de style cursif)* daté 1495, encre sur pap., rouleau en hauteur, inscription de l'artiste – WASHINGTON D. C. (Freer Gal. of Art) : *Paysages*, encre et coul. légères sur pap., deux paravents à six feuilles – *Fleurs et oiseaux*, coul. sur pap., paravent à six feuilles – *Paysage*, rouleau en longueur, encre sur pap., attribution.

SESSON. Voir **SHÛKEI SESSON**

SESSONE Francesco. Voir **SESONI**

SEST Baptista de
xviᵉ siècle. Travaillant en Bohême, au milieu du xvIᵉ siècle. Autrichien.
Peintre.
Il fut peintre à la cour du roi Maximilien II.

SESTER Marie
xxᵉ siècle. Française.
Peintre, sculpteur, technique mixte.
Elle fit des études d'architecture.
Elle montre ses œuvres dans des expositions personnelles : 1991 galerie Merle-Portalèx à Saint-Germain-en-Laye ; 1996 Centre d'Art Contemporain de Vassivière-en-Limousin.
Ses œuvres sur papier, riches en matière (et volume) par l'utilisation de papier froissé et encollé, s'articulent autour de la figure de rectangles qu'elle agence en structure géométrique, qui évoque quelque plan d'architecture habité de figures. Elle réalise aussi des œuvres sur panneaux de bois abordant le relief.
BIBLIOGR. : Manuel Jover : *Marie Sester*, Art Press, Paris, sept. 1991.

SESTI Giovanni Stefano ou **Sesto**, ou **de Sesti**, ou **da Sesto**
xvᵉ-xvIᵉ siècles. Italien.
Sculpteur.
Il est probablement identique à, ou proche de, Battista, ou Giovanni Battista, da Sesto. Il était actif de 1491 à 1513. Il travailla pour la Chartreuse de Pavie : il sculpta sur la façade les statues de *Saint Hugues*, de *Saint Ambroise*, de *Saint Pierre* et de *Saint Paul*.

SESTI Girolamo
xvIᵉ-xvIIᵉ siècles. Actif à Milan et à Recanti de 1560 à 1603. Italien.
Peintre.
Il a peint le tableau pour un autel latéral de l'église Saint-Laurent d'Ancône.

SESTO Alessandro
xivᵉ siècle. Italien.
Médailleur.
Il était actif à Venise en 1390.

SESTO Bernardo
xiv^e-xv^e siècles. Italien.
Médailleur et orfèvre.
Il travaillait à Venise en 1411 (ou 1311). Père de Lorenzo et de Marco Sesto.

SESTO Cesare da, dit le Milanese
Né en 1477 à Sesto Calende. Mort le 27 juillet 1523 à Milan. xvi^e siècle. Italien.
Peintre d'histoire.
On le considère généralement comme élève de Leonardo da Vinci. Ayant visité Rome, les œuvres de Raphaël l'influencèrent. On le cite aussi à Naples et à Messine. On sait peu de choses de ce maître. Ses ouvrages indiquent tantôt l'influence de Vinci, à travers ses thèmes, tantôt celle de Raphaël, d'après ses types de personnages, ou de Dosso Dossi, à travers ses paysages. Ses tableaux affirment constamment de grandes qualités de paysagiste sans doute influencé par l'art flamand. On cite notamment un tableau d'autel à Santa Trinita della Cova, près de Salerne, longtemps attribué à Salvatini, qui, d'après les critiques modernes, serait de Sesto.
Musées : Bergame (Acad. Carrara) : *La Vierge et les saintes femmes* – Dijon : *Vierge et Enfant Jésus* – Madrid (Prado) : *Vierge, Enfant Jésus et sainte Anne* – Milan (Ambrosiana) : *Vierge et Enfant Jésus* – Milan (Brera) : *Saint Jérôme* – *Sainte famille et saint Jean* – *Vierge et Enfant Jésus* – Munich : *La Vierge* – Naples : *Les rois mages* – Rome (Vatican) : *La Madone à la ceinture* – Saint-Pétersbourg (Mus. de l'Ermitage) : *Sainte Famille* – Stockholm : *Saint Jérôme* – Turin : *Madone* – Vienne : *Portrait de jeune homme*, incertain – *La fille d'Hérodiade.*
Ventes Publiques : Paris, 1868 : *Castor et Pollux* : **FRF 5 200** – Paris, 1881 : *La Circoncision* : **FRF 420** – Londres, 1888 : *Vierge au bas-relief* : **FRF 63 000** – Gênes, 1899 : *La Vierge et l'Enfant Jésus tenant une fleur* : **FRF 6 500** – Londres, 11 juin 1926 : *La Vierge et l'Enfant* : **GBP 110** – Londres, 27 jan. 1928 : *La Vierge et l'Enfant* : **GBP 99** – Paris, 22 fév. 1937 : *Le Domestique du Vinci*, pierre noire : **FRF 4 000** – Paris, 23 avr. 1937 : *Projet de fresque*, pl. et cr. : **FRF 220** – Paris, 26 juin 1950 : *Tête d'homme*, pierre noire et reh. de blanc : **FRF 45 000** – Londres, 18 nov. 1959 : *La Madone et l'Enfant* : **GBP 700** – Milan, 12-13 mars 1963 : *L'Enfant Jésus et saint Jean enfant dans un paysage, à l'arrière-plan on voit un château* : **ITL 112 500 000** – Milan, 21 mai 1970 : *La Vierge et l'Enfant avec saint Jean* : **ITL 6 000 000.**

SESTO Giovanni Stefano. Voir SESTI

SESTO Lorenzo
xiv^e siècle. Italien.
Médailleur.
Fils de Bernardo et frère de Marco Sesto. Il était actif à Venise en 1393. On lui doit les premières médailles.

SESTO Marco
xiv^e siècle. Italien.
Médailleur.
Fils de Bernardo et frère de Lorenzo Sesto. Il était actif à Venise vers la fin du xiv^e siècle. Il grava avec son frère les premières médailles.

SETCHELL Sarah
Née en 1813 ou 1814. Morte le 8 janvier 1894 à Sudbury (Harrow). xix^e siècle. Britannique.
Peintre de genre, portraits, paysages, aquarelliste.
Elle commença à exposer à la Royal Academy en 1831. Elle prit part également aux expositions de Suffolk Street et à la New Water-Colours Society. Elle devint membre de cet Institut en 1884. Elle cessa de prendre part aux expositions en 1887. Certains de ses ouvrages, reproduits par la gravure, furent très populaires. Le Victoria and Albert Museum, à Londres, conserve deux aquarelles de cette artiste : *Innocent ou coupable*, et *Vieille femme et sa fille.*

SETH Bogarth
Mort en 1682 à Trondheim. xvii^e siècle. Norvégien.
Peintre.
Il peignit pour des églises des environs de Trondheim.

SETHER Gulbrand
Né en 1869. xix^e-xx^e siècles. Actif aux États-Unis. Norvégien.
Peintre de paysages, marines.
Ventes Publiques : New York, 16 juil. 1992 : *Port de pêche en Norvège*, h/t (68,6x99,7) : **USD 1 320.**

SETLEZKY Balthazar Sigismond ou Sedletzky
Né en 1695 à Augsbourg, d'origine polonaise. Mort en 177. à Augsbourg. xviii^e siècle. Allemand.
Graveur.
Élève de Johann Andreas Pfeffel l'Ancien. Il grava d'après Watteau, les Roos, etc.

SETON Ernest Thompson
Né le 14 août 1860 à South Shields. Mort le 23 octobre 1946 à Seton Village. xix^e-xx^e siècles. Actif aux États-Unis. Britannique.
Dessinateur, illustrateur.
Il fut élève de Gérôme, Bouguereau, Ferrier et Mosler à Paris. Il vécut et travailla à Santa Fé.
Également écrivain, il a illustré ses propres histoires d'animaux.
Bibliogr. : In : *Dict. des illustrateurs 1800-1914*, Ides et Calendes, Neuchâtel, 1989.

SETON John Thomas
xviii^e-xix^e siècles. Britannique.
Peintre de portraits.
Il travailla de 1758 à 1806.
Ventes Publiques : Londres, 1^{er} déc. 1922 : *John Hunter* : **GBP 37** – Londres, 13 juin 1930 : *Duana Rochefort et ses enfants* : **GBP 210** – Londres, 21 juin 1974 : *Portrait de Warren Hastings* : **GNS 320** – Londres, 19 nov. 1976 : *Le Colonel Ralph Bates et sa femme Anne*, h/t (97,8x100,3) : **GBP 1 500** – Londres, 16 juil. 1982 : *Group portrait of sir James Murray and General sir John Murray*, h/t (74,2x89,5) : **GBP 7 500** – Londres, 9 juil. 1986 : *Portrait d'un officier*, h/t (66x49) : **GBP 8 800** – Londres, 15 nov. 1989 : *La Famille Wallace*, h/t (132x155) : **GBP 33 000** – New York, 8 oct. 1993 : *Portrait d'un officier en uniforme debout près d'un administrateur*, h/t (91,4x81,9) : **USD 4 140** – Londres, 13 avr. 1994 : *Portrait d'un gentilhomme et de son secrétaire (Giles Stibbert et William Hickey ?)*, h/t (91x82) : **GBP 4 830** – Londres, 10 juil. 1996 : *Portrait de Christopher Fawcett avec sa femme Winifred et son fils John*, h/t (95,5x116,5) : **GBP 8 050** – Londres, 9 oct. 1996 : *Portrait de James Johnstone*, h/t (74x61,5) : **GBP 1 955.**

SETROTTE Jehan
xv^e siècle. Actif à Tournai dans la seconde moitié du xv^e siècle. Éc. flamande.
Sculpteur.
Il a sculpté un tabernacle pour l'église de Saint-Brice en 1451.

SETSUZAN Kôto
Né sans doute, originaire de Hizen, aujourd'hui préfecture de Nagasaki. xvi^e siècle. Japonais.
Peintre.
Il serait un élève de Shûkei Sesson (vers 1504, après 1589).

SETTA Bartolomeo
xvii^e siècle. Actif à Castelli. Italien.
Peintre sur faïence.

SETTA Simone
Né à Castelli. xvii^e siècle. Actif dans la première moitié du xvii^e siècle. Italien.
Peintre sur faïence et peintre de compositions murales.
Il travailla pour le plafond de l'église Saint-Donat de Castelli en 1616.

SETTALA Giorgio
Né le 5 mai 1895 à Trieste (Frioul-Vénétie-Julienne). xx^e siècle. Italien.
Peintre de paysages, natures mortes.
Il fut élève de l'académie des beaux-arts de Vienne.

SETTAN, de son vrai nom : Hasegawa Sôshû, nom familier : Gotô Mo-Emon, surnoms : Settan, Gangakusai et Ichiyôan
Né en 1778. Mort en 1843. xix^e siècle. Actif à Edo (actuelle Tokyo). Japonais.
Peintre.
Maître de l'estampe, il serait un élève de Hokusai (1760-1849). Plusieurs de ses œuvres sont représentées dans deux livres illustrés de son époque, le *Edo Meisho Zu-e* (Les endroits fameux d'Edo) et le *Tôto-saijiki* (Les fonctions annuelles de la ville d'Edo).

SETTE Francesco Antonio
Mort en 1648 à Aquila. xvii^e siècle. Actif à Aquila. Italien.
Peintre.
Élève de Giuseppe Cesari. Il a peint des fresques dans l'église Notre-Dame de Cascina.

SETTE Jules
XIX^e siècle. Français.
Peintre de portraits, de natures mortes et de fruits, et lithographe.
Il exposa au Salon entre 1836 et 1846.

SETTEGAST Joseph Anton
Né le 8 février 1813 à Coblence. Mort le 19 mars 1890 à Mayence. XIX^e siècle. Allemand.
Peintre de sujets religieux.
Élève de l'Académie de Düsseldorf et de Veit. Il alla à Mayence et à Rome.
MUSÉES : COBLENCE : Portrait de l'artiste – FRANCFORT-SUR-LE-MAIN : Aquarelle – KARLSRUHE (Kunsthalle) : Deux enfants – Portrait du père de l'artiste – Madone – MANNHEIM (Kunsthalle) : Portrait de Dorothea Veit – MAYENCE (Mus. mun.) : La Vierge et l'Enfant.

SETTEI Tsukioka, de son vrai nom : **Tsukioka Masanobu** ou **Kida Masanobu** (d'autres sources donnent Minamoto), noms familiers : **Tange, Daikei** et **Shinten-Ô**, noms de pinceau : **Settei, Kindô, Tôi** (ou Tôki) et **Rojinsai**
Né en 1710, originaire d'Omi, aujourd'hui préfecture de Shiga. Mort en 1786 à Osaka. XVIII^e siècle. Japonais.
Maître de l'estampe.
Actif à Osaka entre 1750 et 1780. Disciple de Takada Keiho, il est le fondateur de l'école Tsukioka et compte son propre fils Sessai parmi ses élèves. En 1777, il reçoit le titre de hokkyô puis un peu plus tard de hôgen (pont de la loi et œil de la loi, deux titres ecclésiastiques conférés à des artistes laïques). Après avoir subi l'influence de l'école Kanô, il s'oriente vers un art proche de Moronobu (actif vers 1694) et de Sukenobu, c'est-à-dire de l'école ukiyo-e.
Artiste original doté d'un sens certain des couleurs et d'un pinceau puissant et sensible. Il est bien connu pour ses portraits de beautés raffinées, populaires à Kyoto et à Osaka et pour ses estampes érotiques dépourvues de vulgarité, il est aussi l'auteur de nombreuses illustrations de livres.
BIBLIOGR. : In : Catalogue de l'exposition : Images du temps qui passe, Musée des Arts Décoratifs, Paris, 1966.
VENTES PUBLIQUES : NEW YORK, 17 oct. 1989 : Beauté, encre et pigments/soie, kakémono (85,1x35,2) : USD 4 180.

SETTELLA Manfred
Né en 1600 à Milan. Mort en 1680. XVII^e siècle. Italien.
Peintre.
Mécanicien, il fut connu comme peintre. Il fut directeur de l'Académie de Milan.

SETTERINGTON J.
XVIII^e siècle. Britannique.
Portraitiste.

SETTEVECCHIE Geminiano
Mort probablement le 8 décembre 1567 à Ferrare. XVI^e siècle. Italien.
Peintre.
Père de Lodovico S.

SETTEVECCHIE Lodovico di Geminiano da Modena ou **Settevecchi**
Né vers 1520 à Modène. Mort après le 3 avril 1590. XVI^e siècle. Italien.
Peintre.
Il exécuta des peintures pour l'abbaye Saint-Benoît de Ferrare.

SETTI Adamo
XVI^e siècle. Italien.
Peintre.
Il travailla pour la cathédrale de Modène de 1518 à 1522.

SETTI Camillo
XVII^e siècle. Actif au milieu du XVII^e siècle. Italien.
Peintre.
Il a peint le tableau pour le maître-autel de l'église Saint-Michel de Ferrare.

SETTI Ercole
XVI^e siècle. Actif à Modène à la fin du XVI^e siècle. Italien.
Peintre.
Il peignit des tableaux d'autel pour l'église Saint-Pierre de Modène. La Galerie d'Este de Modène conserve de lui Couronnement de la Vierge.
VENTES PUBLIQUES : LONDRES, 22 oct. 1984 : Scène de chasse, pl. et encre brune/trait de craie noire (23,4x32,6) : GBP 2 600.

SETTI Francesco ou **Cecchino**
XV^e-XVI^e siècles. Actif à Modène de 1495 à 1511. Italien.
Peintre.
Il travailla pour la cathédrale de Modène.

SETTI Francesco
XVII^e siècle. Actif à Aquila et à Rome en 1619. Italien.
Peintre.

SETTI Simone
XVII^e siècle. Actif à Modène. Italien.
Peintre.
On le dit élève de G. Gavignani à Carpi.

SETTLE John
XVII^e siècle. Actif dans la seconde moitié du XVII^e siècle. Britannique.
Sculpteur.
Il a sculpté le tombeau de sir Lumley Robinson qui se trouve dans l'abbaye de Westminster.

SETTLE William Edward Frederick
Né en 1821. Mort en 1897. XIX^e siècle. Britannique.
Peintre de marines, aquarelliste.
Il exposa à la British Institution en 1867.
MUSÉES : LONDRES (Victoria and Albert Mus.) : une aquarelle.
VENTES PUBLIQUES : LONDRES, 9 mai 1969 : Marine : GNS 400 – TORQUAY, 13 juin 1978 : Bateaux en mer, h/pan. (16,5x23,5) : GBP 850 – LONDRES, 22 nov. 1982 : Bateaux sous la brise ; Bateaux par mer calme 1864, h/pan., une paire : GBP 6 800 – LONDRES, 6 juin 1985 : 1st rate men-of-war getting under way, h/pan. (15x22) : GBP 2 700 – LONDRES, 22 nov. 1991 : Une frégate anglaise et un caboteur 1880, h/pan. (18,3x26) : GBP 3 850.

SETTMANN Karl
XIX^e siècle. Actif à Cologne dans la première moitié du XIX^e siècle. Allemand.
Peintre.
Élève de P. Cornelius à Düsseldorf.

SETUBAL Francisco José de. Voir **ROCHA Francisco José da**

SEUBERT Johann Friedrich
Né le 28 mars 1780 à Stuttgart. Mort le 12 juillet 1859 à Stuttgart. XIX^e siècle. Allemand.
Peintre décorateur, portraitiste, peintre de fleurs et aquarelliste.
Élève de Heideloff : il fut professeur au Katharinenstift.

SEUBT Franz Dominicus
XVII^e siècle. Actif à Schweidnitz dans la seconde moitié du XVII^e siècle. Allemand.
Portraitiste.
Il peignit des portraits de pasteurs protestants.

SEUCIAT Jean ou **Senclat**
XVI^e siècle. Travaillant en 1507. Français.
Peintre.

SEUDEINKIN Sergéi. Voir **SOUDEIKINE**

SEUFFERHELD Heinrich
Né le 27 janvier 1866 à Weinsberg. XIX^e-XX^e siècles. Allemand.
Peintre, graveur.
Il fut élève des académies des beaux-arts de Munich, Berlin et de Stuttgart.
Peintre, il réalisa aussi de nombreuses eaux-fortes.

SEUFFERT Hans Georg
Mort le 17 décembre 1691 à Bamberg. XVII^e siècle. Allemand.
Graveur au burin.
Il grava des portraits et des armoiries.

SEUFFERT Robert
Né le 28 mars 1874 à Cologne (Rhénanie-Wesphalie). XIX^e-XX^e siècles. Allemand.
Peintre de compositions religieuses, peintre de décors de théâtre.
Il fut élève de Karl F. Gebhardt et de Peter J. T. Janssen. Il peignit des décorations pour des théâtres et des tableaux d'autel.

SEULIN Philippe, dit **la Fontaine**
Mort avant 1665. XVII^e siècle. Actif à Avon. Français.
Peintre sur faïence.

SEUMEN Johann Conrad ou **Seimen** ou **Zeume**
XVII^e-XVIII^e siècles. Actif à Hildesheim, de 1699 à 1707. Allemand.

Sculpteur.

Il travailla pour les églises de Hildesheim.

SEUND JA RHEE. Voir **RHEE Seund Ja**

SEUNTJES Dirk

XVIII^e siècle. Actif à La Haye dans la première moitié du XVIII^e siècle. Hollandais.

Peintre et sculpteur.

Peintre dans la Confrérie en 1719. Il sculpta des épitaphes dans les églises de Monster et de Dreischor.

SEUPEL Friedrich Daniel

XVIII^e siècle. Actif à Strasbourg en 1788. Français.

Lithographe.

Il grava des architectures et des vues de villes.

SEUPEL Jean Adam

Né en 1662 à Strasbourg. Mort le 4 février 1714 à Strasbourg. XVII^e-XVIII^e siècles. Français.

Peintre et graveur au burin.

Il a gravé des portraits, des architectures et des paysages, imitant avec son burin les effets de l'aquatinte. Le Cabinet d'Estampes de Strasbourg possède l'œuvre presque complet de cet artiste.

SEUPEL Johann Friedrich

XVIII^e siècle. Allemand.

Peintre d'animaux.

Il fit ses études à l'Académie de Saint-Pétersbourg où il travailla dans la seconde moitié du XVIII^e siècle.

VENTES PUBLIQUES : LONDRES, 10 juil. 1992 : *Ocelot veillant sur un perroquet mort* 1791, h/t (102,9x125,6) : GBP 23 100.

SEUPHOR Michel, pseudonyme de **Berckelaers Ferdinand Louis**

Né le 10 mars 1901 à Anvers. Mort le 12 février 1999 à Paris. XX^e siècle. Actif depuis 1925 et depuis 1954 naturalisé en France. Belge.

Peintre, dessinateur, peintre de collages, peintre de cartons de tapisserie. Abstrait-géométrique. Groupe Cercle et Carré.

En 1921, en collaboration avec Jozef Peeters et Geert Pijnenburg, il fit paraître à Anvers la revue *Het Overzicht* (Le Panorama). Jusqu'en 1925, la revue compta vingt-cinq numéros. D'abord littéraire, la revue s'ouvrit progressivement aux arts plastiques et à la musique. Il entra très jeune, à partir de 1922, en contact avec les artistes d'avant-garde des grandes villes européennes, Berlin, Rome, Amsterdam, puis en 1923 à Paris, se liant avec Robert et Sonia Delaunay, Mondrian, Léger, Ozenfant, Gleizes, Tzara, Arp et Sophie Taeuber-Arp, Marinetti, Severini, Torrès-Garcia, donc aussi bien cubistes, dadaïstes, futuristes, constructivistes, néoplasticiens. Paris fut son port d'attache à partir de 1925. En 1927, en collaboration avec Paul Dermée et Enrico Prampolini, il fit paraître *Documents Internationaux de L'Esprit Nouveau*. En 1929, avec Joaquin Torrès-Garcia, il fonda le groupe *Cercle et Carré*, qui réunissait tous les artistes qui pouvaient alors se réclamer, sinon du strict néoplasticisme de Mondrian, du moins de l'abstraction à tendance géométrique, tant peintres, sculpteurs, architectes, que poètes et musiciens se réclamant de l'avant-garde. En 1930, parurent les trois numéros de la revue du même titre, et Seuphor organisa des expositions du groupe, la première en 1930, auxquelles participaient, entre autres, Mondrian, Arp, Sophie Taeuber, Schwitters, Kandinsky, Pevsner, Le Corbusier, Sartoris, Léger. La maladie l'ayant tenu éloigné de Paris, le groupe *Abstraction-Création*, créé en 1932 par Vantongerloo, poursuivit le travail de *Cercle et Carré*, qui fut repris, en 1939, par le groupe des *Réalités nouvelles*, déclaré après la guerre en Association et en Salon, en 1946. Il a aussi organisé un grand nombre d'autres expositions, d'entre lesquelles : 1949 *Les premiers maîtres de l'art abstrait* ; 1958 *50 ans d'art abstrait* ; 1959 aux États-Unis *Construction and geometry painting* ; 1959 la grande exposition rétrospective de Mondrian au Musée de l'Orangerie des Tuileries ; etc. Quant à son activité personnelle de plasticien, participant à de nombreuses expositions collectives, en France et dans des pays étrangers, depuis 1933 il montre ses réalisations dans des expositions personnelles, dont : 1953 galerie Berggruen, Paris ; 1959 galerie Denise René, Paris ; 1967 galleria d'Arte Martano, Turin ; 1968 Musée de La Chaux-de-Fonds ; 1977 rétrospective au Gemeentemuseum de La Haye et au Centre Beaubourg de Paris ; 1981 Musée de la Bouverie à Liège ; 1986 galerie *Treffpunkt Kunst* à Saarlouis ; 1989 rétrospective au Musée de Saarbrücken ; 1994 galerie *La Galerie*, Paris...

Le présent dictionnaire d'artistes plasticiens ne se prête pas à l'énumération exhaustive de ses ouvrages littéraires, romans, poèmes, pièces de théâtre, essais ; il est assez fait référence au long du dictionnaire, dans les notices et les bibliographies, pour rappeler ses études sur Mondrian, dont la monographie de 1956 ; en 1957 le *Dictionnaire de la peinture abstraite* ; en 1948 *L'art abstrait, ses origines, ses premiers maîtres* ; *La sculpture de ce siècle* ; en 1962 *La peinture abstraite, sa genèse, son expansion* ; en 1965 *Le style et le cri* ; à partir de 1973, les cinq volumes de sa monumentale histoire de l'art abstrait, en collaboration avec Michel Ragon ; etc. Outre ses peintures et dessins, depuis 1955, à partir de ses poèmes graphiques, groupés en polyptyques, ont été tissées des tapisseries. En 1964, il commença la réalisation de céramiques pour la Manufacture de Sèvres. En 1976, il illustra son propre poème *L'autre côté des choses*.

Il commença à créer des œuvres néoplastiques dès 1926, gardant longtemps confidentielle cette activité. Surtout depuis 1953, il a donné une part de plus en plus importante à la technique du collage, et à une technique de dessin-peinture, à la plume et encre de Chine, rehaussé de quelques plans de couleurs franches, écho personnel et très développé dans ses « dessins à lacunes » de certaines approches graphiques expérimentées au Bauhaus. D'une part, des signes et formes, multiples, divers, sont justement présents dans ces dessins-peintures parce qu'il y sont oubliés, laissés « en réserve », silhouettes blanches en négatif, comme en clair-obscur, sur le fond totalement traité en noir et couleurs. D'autre part, ce fond dessiné est uniquement constitué de traits parallèles, dont les modulations, plus ou moins claires ou sombres, sont obtenues par des épaisseurs différentes du trait, serré entre des écartements croissants ou décroissants. À partir de 1959, il groupe souvent en polyptyques des séries de dessins apparentés.

Ami personnel de Mondrian, de Jean Arp et de tant d'autres, objet d'une estime généralisée, l'activité immense de Michel Seuphor en tant qu'historien et critique de l'art abstrait au XX^e siècle, si elle est désormais irremplaçable, a cependant parfois occulté injustement son œuvre de peintre. Créateur, avec Torrès-Garcia, du groupe *Cercle et Carré* en 1929, il est resté un inconditionnel des principes généraux de l'art construit, tout en y manifestant pour son propre compte une dimension poétique que confirme dans de nombreuses œuvres l'inscription de courts aphorismes en forme de poèmes calligraphiés.

■ Jacques Buss[e]

BIBLIOGR. : Jean Arp : *Michel Seuphor, dessins à lacunes*, in Catalogue de l'exposition, gal. Berggruen, Paris, 1953 – A.M. Hammacher : *Le dessin de Michel Seuphor*, Quadrum N° 6, Bruxelles, 1959 – Alberto Sartoris : *Les dessins à lacunes de Michel Seuphor*, in : Catalogue de l'exposition, gal. Denise René, Paris, 1959 – Bernard Dorival, sous la direction de, in : *Peintres contemporains*, Mazenod, Paris, 1964 – Jean-Clarence Lambert, in : *La peint. abstraite*, Rencontre, Lausanne, 1966 – Catalogue de l'exposition *Michel Seuphor*, gall. d'Arte Martano, Turin, 1967 R.M., in : *Diction. Univers. de l'Art et des Artistes*, Hazan, Paris, 1967 – Catalogue de l'exposition *Michel Seuphor*, Mus. de La Chaux-de-Fonds, 1968 – *Michel Seuphor*, Mercatorfonds, Anvers, 1972, monographie en plusieurs langues, avec inédits de M.S., abondante documentation – in : *Diction. Univers. de la Peint.*, Le Robert, Paris, 1975 – Catalogue de l'exposition rétrospective *Michel Seuphor*, Mus. de Besançon, 1976, avec notes inédites de M.S – Carmen Martinez, *Michel Seuphor : Œuvres, Documents et Témoignages*, Paris, 1976 – H. Henkels : *Seuphor*, Anvers, 1977 – Marie-Aline Prat, in : *Cercle et Carré, peinture et avant-garde au seuil des années 30*, L'Âge d'Homme, Lausanne, 1984 – in : *L'Art du XX^e siècle*, Larousse, Paris, 1991 – in : *Diction. de l'Art mod. et contemp.*, Hazan, Paris, 1992 – Alain Germoz : *L'irrésistible jeunesse de Michel Seuphor*, Archipel N° 1, Anvers, 1992 – Daniel Briolet : *Au carrefour des cultures et des genres. L'itinéraire du peintre-écrivain Michel Seuphor*, in Offene Gefüge, Tübingen, 1994 – Georges Coppel : *Michel Seuphor, La jouissance du Cercle*, Catalogue de l'exposition *Hommage à Michel Seuphor*, La Galerie, Paris, 1994.

MUSÉES : ANVERS (Mus. des Beaux-Arts) – ARNHEM (Provinciehuis Wandtapijt) – BÂLE (Kunstmus.) – BESANÇON (Mus. des Beaux-Arts) – BUFFALO (Albright Knox Mus.) – LA CHAUX-DE-FONDS – CHICAGO (Art Inst.) – CIUDAD BOLIVAR – DEURLE (Mus. Dondt-Daenens) – GAND (Mus. des Beaux-Arts) – LA HAYE (Gemeentemus.) – JÉRUSALEM – LEGNANO (Mus. de Plein Air) : mosaïque – LIÈGE (Mus. des Beaux-Arts) – LOCARNO – LODZ (Mus. des Beaux-Arts) – LOS ANGELES : dessin en seize parties – LYON (Mus. de

Beaux-Arts) – NEWARK (Mus. of Art) – OSTENDE (Mus. des Beaux-Arts) : dessin en seize parties – OTTERLO (Kröller-Müller Mus.) : dessin en seize parties – PARIS (Mus. Nat. d'Art Mod.) : *La Mort d'Orphée*, collage en huit parties – PARIS (Mus. d'Art Mod. de la Ville) – PARIS (BN, Cab. des Estampes) : *Constellation* – REIMS (Mus. des Beaux-Arts) – ROTTERDAM (Mus. Boymans-Van-Beuningen) – SAINT-ÉTIENNE (Mus. d'Art Mod.) – SARREBRUCK (Saarland Mus.) : dessin en seize parties – SÈVRES (Manufact. Nat.) : céramique – STRASBOURG (Mus. des Beaux-Arts) – TURIN (Mus. d'Arte Mod.) – VARSOVIE.

VENTES PUBLIQUES : PARIS, 2 déc 1979 : *Le dialogue sans fin*, peint. et collage (74x104) : **FRF 3 800** – PARIS, 24 mars 1986 : *Cercle et carrés sur fond noir*, encre et collage (64x49) : **FRF 5 500** – PARIS, 20 mars 1988 : *Le rêve du carré gris*, encre et collage (65x50) : **FRF 13 000** – PARIS, 18 mai 1988 : *Le jeu, la règle* 1973, dess. cr. (31x22,5) : **FRF 25 000** – PARIS, 1er juin 1988 : *Sans titre*, encre/pap. (66x50) : **FRF 4 700** – PARIS, 20-21 juin 1988 : *Dans chaque instant d'éternité capte la mer à boire*, gche et collage (61x92) : **FRF 7 600** – AMSTERDAM, 9 déc. 1988 : *Symétrie Rouge IV* 1970, encre/pap. (65x50) : **NLG 2 070** – PARIS, 12 fév. 1989 : *Sans titre*, dess. à l'encre de Chine (67x51) : **FRF 6 000** – PARIS, 3 mars 1989 : *Dentelles, pluie d'été, trilles* 1963, dess. à l'encre (68x50) : **FRF 7 500** – PARIS, 29 sep. 1989 : *Reine des sirènes* 1954, dess. à l'encre de Chine (54x37,5) : **FRF 16 000** – DOUAI, 11 nov. 1990 : *Composition* 1985, encre et collage (65,5x49) : **FRF 5 600** – PARIS, 15 avr. 1991 : *Le bois sacré* 1968, encre/pap. (50x66) : **FRF 8 000** – LOKEREN, 21 mars 1992 : *Composition* 1972, encre (33,5x23,5) : **BEF 36 000** – PARIS, 10 avr. 1992 : *La droite et la courbe*, encre de Chine (67x51) : **FRF 5 200** – PARIS, 18 juin 1993 : *Composition*, techn. mixte (66x50) : **FRF 6 200** – NEW YORK, 29 sep. 1993 : *Sans titre*, encre/pap. jaune (65,4x49,5) : **USD 978** – PARIS, 24 oct. 1993 : *Je m'apelle Trapma-Lafla*, encre de Chine/pap. (65x50) : **FRF 4 500** – LOKEREN, 4 déc. 1993 : *Statue de l'esprit parleur entre le ciel et la terre* 1984, encre et collage (66x50) : **BEF 90 000** – PARIS, 26 nov. 1994 : *Légères personnifiées (sic)* 1949, encre noire/vélin (28,1x38,1) : **FRF 4 600** – LOKEREN, 20 mai 1995 : *Spectacle à Bétons* 1956, tapisserie (224x169) : **BEF 30 000**.

SEURAT Georges Pierre

Né le 2 décembre 1859 à Paris. Mort le 29 mars 1891 à Paris. XIXe siècle. Français.

Peintre de genre, figures, portraits, paysages animés, paysages, peintre à la gouache, dessinateur.

D'une famille aisée, il ne semble pas que sa vocation ait été contrariée. Entre jeune à l'École des Beaux-Arts, avec son ami Aman-Jean, dans l'atelier d'Henri Lehmann, il n'y retournera pas après son service militaire, préférant commencer la prestigieuse série des dessins à la mine Conté que fera reproduire Ambroise Vollard en deux rarissimes volumes. Non seulement ces dessins sont profondément beaux en eux-mêmes, beaux par la résonance des gris dégradés du noir mat aux blancs éclatants, par la qualité émue du trait et l'infinie nostalgie de cette vision floue et pourtant si pleine, où se fondent ensemble êtres et choses, mais ils nous importent aussi en ce qu'ils préfigurent déjà les principales caractéristiques de son œuvre peint à venir, par la raideur volontaire de la composition et la subtilité de l'atmosphère, que l'on remarque déjà dans les dessins de J.-F. Millet puis que l'on retrouvera chez Pissarro. Ses premières grandes œuvres peintes datent de 1881 avec *La Haye*, *L'Invalide* et *Le Clochard*. Alors, s'il peint en plein air, à Barbizon, le long de la Seine, il est déjà attiré par la transmutation de la misère du peuple des cafés-concerts et des fêtes foraines en féerie de lumière et d'artifices.

Jusqu'en 1884 environ peut se distinguer une période caractérisée par la touche dite « balayée », plus sensible encore et moins systématique que la touche « divisée » qui s'attirera dans les dernières années le qualificatif ironique de pointillisme, vite adopté par les principaux intéressés. Bien que morts avant ceux de la génération impressionniste, ils étaient nés cependant après eux, ce furent Van Gogh, Seurat, Gauguin, Cézanne et Toulouse-Lautrec, qui donnèrent les différents élans d'où découleront les diverses tendances de l'art du XXe siècle. Delacroix avait déjà pressenti que l'émotion artistique pouvait, formellement, se dégager de l'imitation de la nature, qu'elle s'éveillait à la seule résonance des lignes et des couleurs et en leur harmonie abstraite : « Vous entrez dans une cathédrale, vous trouvez placé à une distance trop grande pour savoir ce que le tableau représente, et souvent vous êtes pris par cet accord magique ». L'on pressent la définition du tableau que formulera Maurice

Denis, vers 1895 : « une surface plane recouverte de couleurs en un certain ordre assemblées ». Après la poussée impressionniste et à la veille du XXe siècle, pour ces cinq novateurs, la peinture doit se dégager de la représentation fidèle, que croyaient poursuivre les impressionnistes, pour prendre conscience de ses lois propres et de ses propres possibilités d'harmonie. « L'art et l'harmonie », première phrase de la lettre célèbre de Seurat à Maurice Beaubourg, à laquelle nous reviendrons. En 1882, il peint *Paysanne assise dans l'herbe*, *La Maison dans un paysage*, *Ruines des Tuileries*. En 1883 plusieurs études pour *La Baignade*, *La Seine à Asnières*, un *Portrait d'Aman-Jean*, un ami d'enfance, peintre aussi, et qui contribuera à l'affadissement académique du néo-impressionnisme.

Dès 1884, après avoir été refusés au Salon, Seurat, Signac, Henri-Edmond Cross, Maximilien Luce fondent le Salon des Indépendants, où l'on voit la prédominance manifeste de la nouvelle École, non encore baptisée, puisque le mot néo-impressionnisme ne sera prononcé qu'en 1886 par Arsène Alexandre, lors de la VIIIe, qui devait être la dernière, Exposition des Impressionnistes au no 1 de la rue Laffite. En 1884, Seurat a peint *La Baignade*, *Une périssoire*, *La Couseuse* et plusieurs études pour *Un dimanche d'été à l'île de la Grande Jatte* ; en 1885 encore des études pour *La Grande Jatte*, *Le goûter*, *La Seine à Courbevoie*, *La Nounou*, *La Jeune Fille à l'ombrelle* ; enfin en 1886 est achevée *La Grande Jatte*. On voit quelle préparation Seurat exigeait de lui-même pour chacune de ses œuvres qu'il considérait comme définitive. En cette année 1886 s'affirme, à l'occasion de la dernière Exposition des impressionnistes, la scission qui rend désormais impossible toute autre manifestation impressionniste de groupe, les nouveaux venus aspirant à d'autres ambitions, faisant éclater les cadres périmés de l'impressionnisme au sens strict et ayant d'ailleurs manifesté leur indépendance par la fondation du Salon des Indépendants. Étudiant Delacroix à l'église Saint-Sulpice, puis les impressionnistes, lors de leur exposition d'ensemble du boulevard de la Madeleine, Signac codifiait déjà les préceptes nouveaux de ce qui sera le néo-impressionnisme. Il est évident que Seurat traversait les mêmes expériences pratiques mais il y complétait par l'étude théorique de la *Loi du contraste simultané* de Chevreul, parue en 1827 et qui n'avait point échappée à Delacroix, et des *Phénomènes de la vision* de Sutter. Seurat n'a pu connaître les travaux du Père Desiderius (Peter Lenz), fondateur de l'École d'art religieux de Beuron, qui ne paraîtront qu'en 1895, mais sa connaissance de la proportion dorée appliquée aux arts était cependant fort poussée. Dès ses premières lectures, il avait été soulevé d'enthousiasme à l'affirmation de Charles Blanc que « la couleur, soumise à des règles sûres, se peut enseigner comme la musique ». Ensuite l'étude de physiciens plus fondés, comme Sutter et Rood, ne l'avait que conforté dans la poursuite de sa première intuition quant à la définition de règles strictes concernant aussi bien l'harmonie colorée que la composition linéaire. Avec la lecture approfondie de Chevreul, il eut l'occasion de réfléchir sur les divers aspects de la loi du « contraste simultané » des couleurs, qui « renferme tous les phénomènes de modification que des objets diversement colorés paraissent éprouver dans la composition physique et la hauteur du ton de leurs couleurs respectives, lorsqu'on les voit simultanément ».

Après avoir achevé la version définitive de *La Grande Jatte*, Seurat peint à Honfleur en 1886-1887 : *La Maria à Honfleur*, *Le Phare d'Honfleur* et plusieurs vues d'Honfleur. C'est en 1888, après avoir peint *Les Poseuses*, qu'il se tourne vers les scènes de cirque et de cabaret : *Parade au cirque*, *A la Gaîté-Rochechouart*, *Au divan japonais*, *Le Dîneur*. Si sévère pourtant de facture, *La Grande Jatte* paraît spontanée auprès de ces nouvelles œuvres. C'est que désormais la nouvelle esthétique est élaborée en tous ses détails et ses différents préceptes mis en œuvre simultanément. Comme le précisera Signac en 1899, il s'agit en gros d'une systématisation consciente et logique des conquêtes impressionnistes, aussi éclatantes que désordonnées. La loi des contrastes simultanés de tons, et des mélanges optiques ne doit plus être laissée à la libre fantaisie du peintre acharné sur la nature, mais sévèrement contrôlée dans le recueillement de l'atelier et la composition régie par le symbolique sacro-sainte de la proportion dorée. Il faudrait citer entièrement l'analyse raisonnée que donne Signac d'une peinture comme *La Parade de cirque*, montrant clairement en particulier que l'ensemble comme chaque élément séparé ou par rapport aux autres est construit sur la section d'or. Il semble que ses recherches sur la signification symbolique de la direction des lignes dans l'espace

conventionnel du dessin ou de la toile, n'aient pas été guidées par des lectures préliminaires. On en voit les effets dans, par exemple, *La Parade*, de 1887-1888, assemblée statique de figurants, dont le dessin en horizontales et verticales exprime des sentiments de tristesse morne, ou dans *Le Chahut*, de 1889-1890, ou *Le Cirque*, de 1890-1891, dont les verticales et les obliques expriment l'entrain animé.

Dans l'été de 1890, Seurat consentit à résumer l'ensemble de sa doctrine, dans la lettre à Maurice Beaubourg, déjà évoquée, et dont l'importance primordiale par rapport à son œuvre, exige qu'on la communique entièrement : « ESTHÉTIQUE : L'art, c'est l'harmonie. L'Harmonie, c'est l'analogie des contraires, l'analogie des semblables, de *ton*, de *teinte*, de *ligne*, considérés par la dominante et sous l'influence d'un éclairage en combinaisons gaies, calmes ou tristes. Les contraires, ce sont : pour le *ton*, un plus lumineux (clair) pour un plus sombre. Pour la *teinte*, les complémentaires, c'est-à-dire un certain rouge opposé à sa complémentaire, etc. (rouge-vert ; orange-bleu ; jaune-violet). Pour la *ligne*, celles faisant un angle droit. La gaieté du *ton*, c'est la dominante lumineuse ; de *teinte*, la dominante chaude ; de *ligne*, les lignes au-dessus de l'horizontale. Le calme du *ton*, c'est l'égalité du sombre et du clair ; de *teinte*, du chaud et du froid, et l'horizontale pour la *ligne*. Le triste du *ton*, c'est la dominante sombre ; de *teinte*, la dominante froide, et de *ligne*, les directions abaissées. TECHNIQUE : Étant admis les phénomènes de la durée de l'impression lumineuse sur la rétine, la synthèse s'impose comme résultante. Le moyen d'expression est le mélange optique des tons, des teintes (de localités de la couleur éclairante : soleil, lampe à pétrole, gaz, etc.), c'est-à-dire des lumières et de leurs réactions (ombres) suivant les lois du *contraste*, de la dégradation, de l'irradiation. » Ainsi, directement et presque inconsciemment, les néo-impressionnistes retrouvent la forme et la construction à partir de l'immatérialité impressionniste, ce qui vaudra à Seurat l'admiration des cubistes et des néo-constructivistes autour de Mondrian.

Seurat peindra encore, en 1889 plusieurs vues du Crotoy, le *Portrait de Paul Alexis* ; en 1890 *Le Chahut*, *Jeune femme se poudrant*, *La Tour Eiffel*, *Portrait de Signac* ; en 1891 *Le Cirque*, *Le Chenal de Gravelines*, avant que ne l'emporte subitement une angine infectieuse. A sa mort, l'inventaire de son atelier fut dressé par Maximilien Luce et Félix Fénéon, les œuvres numérotées au crayon noir ou de couleur et réparties entre sa famille et ses amis. A cette occasion, son ami Félix Fénéon dressa, le plus impersonnellement possible, à l'image du secret dont il s'entourait, l'inventaire de la vie et de l'œuvre de Seurat : « Le 29 mars est mort, à trente et un ans, Seurat qui exposa : au Salon, en 1883 ; au Groupe des Artistes Indépendants, en 1884 ; à la Société des Artistes Indépendants, en 1884-1885, 1886, 1887, 1888, 1889, 1890 et 1891 ; aux *Impressionnistes*, rue Laffitte, en 1886 ; à New York, en 1885-1886 ; à Nantes, en 1886 ; aux *Vingt*, Bruxelles, en 1887, 1889 et 1891 ; au *Blanc et Noir*, Amsterdam, en 1886. Son catalogue comprenait environ 6 carnets de croquis, 420 dessins, 170 aquarelles de boîte à pouce et une soixantaine de toiles (figures, marines, paysages) parmi lesquelles : cinq de plusieurs mètres carrés (*La Baignade*, *Un dimanche à la Grande Jatte*, *Les Poseuses*, *Le Chahut*, *Le Cirque*) et, vraisemblablement, maints chefs-d'œuvre » On ne comprend alors vraiment pas que, comme le consigna Signac : « Au moment de la mort de Seurat, les critiques rendaient justice à son talent mais trouvaient qu'il ne laissait aucune œuvre ». Pendant une vingtaine d'années, seuls quelques peintres et familiers entretenaient sa mémoire avec ferveur ; les critiques n'ayant même pas à l'oublier, ne l'ayant pratiquement jamais remarqué. Le père et le frère du peintre dispersaient ses œuvres avec mépris. Le Louvre, auquel sa mère avait proposé l'ensemble de l'œuvre, avait refusé. Il fallut attendre 1905, pour qu'une exposition rétrospective de quarante-quatre de ses œuvres, organisée en même temps que la rétrospective Van Gogh, dans les serres du Cours-la-Reine, lui attribuât sa véritable place. Avec ses amis d'enfance Ernest Laurent et Aman-Jean, avec Le Sidaner et Duhem, avec surtout Albert Besnard et Henri Martin, le néo-impressionnisme des Seurat, Pissarro, Signac, Cross, tendit de plus en plus à perdre le souffle qui vivifiait la théorie, pour devenir un style académisant d'époque.

Mort à trente-deux ans, il eut pourtant le temps de constituer l'un des œuvres peints les plus importants de la fin du XIX^e siècle et d'être reconnu sans conteste le chef de file du néo-impressionnisme, bien que les règles, n'en aient été formulées en doctrine qu'après sa mort, par Signac dans *De Delacroix au*

néo-impressionnisme, paru en 1899 et auquel il faut se référer en tout ce qui concerne l'art de Seurat, comme il faut lire sa vie dans les souvenirs de première main de Lucie Cousturier. Si rigide qu'il se soit toujours montré dans l'application des normes tant de la physique des couleurs que de l'harmonie géométrique des formes, c'est surtout par son « faire » si instinctivement « artiste » qu'il touchera encore et l'on ne peut s'empêcher de rester parfois de glace devant la perfection du *Cirque* et de préférer souvent à *La Grande Jatte* les nombreuses études préparatoires, où le cœur et la main se montrent plus généreux de ne pas se sentir encore retenus par le cerveau. ■ Jacques Busse

BIBLIOGR. : André Lhote : *Georges Seurat*, Valori Plastici, Rome 1922 – W. Pach : *Georges Seurat*, Duffield, New York, 1923 –

Gustave Coquiot : *Seurat*, Albin Michel, Paris, 1924 – Lucie Cousturier : *Georges Seurat*, Crès, Paris, 1926 – Waldemar-George : *Seurat*, Librairie de France, Paris, 1928 – Gustave Kahn : *Les dessins de Seurat*, Bernheim Jeune, Paris, 1928 – Robert Rey : *La renaissance du sentiment classique dans la peinture française à la fin du XIXᵉ siècle : Degas, Renoir, Gauguin, Cézanne, Seurat*, Les Beaux-Arts, Paris, 1931 – Cl. Roger-Marx : *Seurat*, Crès, Paris, 1931 – Jacques de Laprade : *Georges Seurat*, Documents d'Art, Monaco, 1945 – John Rewald : *Seurat*, Albin Michel, Paris, 1948 – R. H. Wilenski : *Seurat*, Faber et Faber, Londres, 1949 – Jacques de Laprade : *Seurat*, Somogy, Paris, 1951 – Henri Dorra et John Rewald : *Seurat, L'œuvre peint*, Les Beaux-Arts, Paris, 1959 – César de Hauke : *Seurat et son œuvre*, Gründ, Paris, 1961 – J. Russell : *Seurat*, Somogy, Paris, 1966 – Gustave Kahn : *Les Dessins de Georges Seurat, 1859-1891*, 2 vol., Bernheim le Jeune, Paris, 1928, New York, 1971 – César M. de Hauke : *Seurat et son œuvre*, 2 vol., Gründ, Paris, 1961 – André Chastel, Fiorella Minervino : *L'Œuvre complet de Seurat*, Rizzoli, Milan, Ex Libris, Zürich, 1972, Flammarion, Paris, 1973 – Catherine Grenier : *Seurat. Catalogue complet des peintures*, coll. Les Fleurons de l'art, Bordas, Paris, 1991 – Michael F. Zimmermann : *Les Mondes de Seurat : son œuvre et le débat artistique de son temps*, Fonds Mercator, Anvers, Albin Michel, Paris, 1991 – J. Busse, in : *L'Impressionnisme : une dialectique du regard*, Ides et Calendes, Neuchâtel, 1996 – P. Smith : *Seurat et l'avant-garde*, University Press, Yale, 1997.

Musées : Bruxelles (Mus. des Beaux-Arts) : *La Seine à la Grande Jatte* vers 1885 – Buffalo (Albright Art Gal.) : *Étude pour Le Chahut* 1889 – Chicago (Art Inst.) : *Un dimanche d'été à l'île de la Grande Jatte* 1886 – Glasgow (Art Gal.) : *Petit paysan assis dans un pré* vers 1882 – Harvard (University Mus.) : *Tête de jeune fille* – Indianapolis (J. Herron Art Inst.) : *Le Chenal de Gravelines, Petit-Fort Philippe* 1890 – Kansas City (Art Mus.) : *Étude pour La Baignade à Asnières – La Seine et Baigneur nu assis sur la berge* vers 1883 – Londres (Tate Gal.) : *Une baignade à Asnières* 1883-1884 – Londres (Courtauld Inst.) : *Homme peignant un bateau* vers 1883 – *Chevaux dans l'eau* 1883 – *La Luzerne* vers 1885 – *Le Pont de Courbevoie* 1886 – *Jeune femme se poudrant (Portrait de Madeleine Knobloch)* 1889-1890 – *Étude pour Le Chahut* 1889 – *Le Chenal de Gravelines, Grand-Fort Philippe* 1890 – Merion (Barnes Foundation) : *Les Poseuses* 1886-1888 – Minneapolis (Inst. of Art) : *Le Pont et les quais à Port-en-Bessin* 1888 – New York (Metropolitan Mus.) : *Étude finale pour Un dimanche d'été à la Grande Jatte* 1884-1885 – *La Parade* 1888 – New York (Mus. of Mod. Art) : *Port-en-Bessin, entrée de l'avant-port* 1888 – New York (Solomon R. Guggenheim Mus.) : *Paysannes au travail* vers 1882 – *Paysanne assise dans l'herbe* 1883 – *Cheval attelé* vers 1883 – *Paysan à la houe* vers 1884 – plusieurs dessins – Northampton-Massachusetts (Smith College Mus. of Art) : *Promeneuse avec un chien – Étude pour La Grande Jatte* 1884 – Otterlo (Mus. Kröller-Müller) : *Coin d'un bassin à Honfleur* 1886 – *Bout de la jetée, Honfleur* 1886 – *Port-en-Bessin, un Dimanche* 1888 – *Le Chahut* 1889-1890 – *Le Chenal de Gravelines, direction de la mer* 1890 – Paris (Mus. du Louvre) : *Femmes assises, étude pour La Grande Jatte* 1884-1885 – *Poseuse assise, de profil* 1887 – *Poseuse de face* 1887 – *Poseuse de dos* 1887 – *Port-en-Bessin, avant-port, marée haute* 1888 – *Le Cirque* 1890-1891 – Prague (Gal. Nat.) : *La Maria à Honfleur* 1886 – Tournai (Mus. des Beaux-Arts) : *Bas-Butin. Grève à Honfleur*.

Ventes Publiques : Paris, 18-19 mai 1903 : *La Seine à Courbevoie* : **FRF 630** – Paris, 24 fév. 1919 : *Trois enfants dans l'herbe* : **FRF 700** ; *Dans la rue* : **FRF 250** ; *La Nourrice*, dess. : **FRF 900** – Paris, 8 mars 1919 : *Le Pêcheur de la Grande Jatte*, dess. : **FRF 240** – Paris, 21 mars 1919 : *Sur la scène*, dess. : **FRF 310** ; *La Passante*, pl. : **FRF 330** ; *Femme à l'ombrelle*, dess. : **FRF 270** – Paris, 24-25 nov. 1924 : *Femme en blanc et noir*, fus. : **FRF 5 800** – Paris, 12 déc. 1925 : *Femme*, fus. : **FRF 1 600** – Paris, 3 mars 1927 : *Le Danseur à la canne*, fus. : **FRF 7 600** – Paris, 29 avr. 1927 : *Un jeune mendiant assis par terre*, fus. : **FRF 7 500** – Paris, 30-31 mai 1927 : *Couple en promenade*, cr. noir : **FRF 28 000** – Paris, 27 juin 1927 : *Dans la rue*, dess. : **FRF 7 500** – Paris, 29 oct. 1927 : *La femme à la toque*, dess. : **FRF 1 550** – Paris, 15 déc. 1927 : *Portrait de la mère de l'artiste*, dess. : **FRF 11 100** – Paris, 9 mai 1928 : *La Charrette* : **FRF 41 000** – Paris, 3 déc. 1928 : *Étude de femme*, dess. : **FRF 35 000** ; *Homme dans une barque* : **FRF 58 100** – Paris, 16 mai 1929 : *Le Pont de Courbevoie*, dess. : **FRF 68 000** ; *Paysage* : **FRF 20 000** ; *Paysage* : **FRF 40 000** – New York, 25-26 nov. 1929 : *Femme se penchant*, dess. : **USD 1 300** – Paris, 27 juin 1931 : *Femme assise*, dess. :

FRF 2 250 ; *Tête*, dess. au fus. : **FRF 705** – Londres, 17 fév. 1932 : *Paysage* : **GBP 160** – Paris, 27 fév. 1932 : *Le danseur à la canne*, dess. au cr. noir : **FRF 5 800** – Paris, 6 mai 1932 : *La pose*, dess. : **FRF 1 000** – Paris, 9 juin 1932 : *La maison à Honfleur*, dess. : **FRF 15 500** ; *L'artiste dans son atelier*, dess. : **FRF 17 000** – Paris, 17 nov. 1932 : *Paysage* : **FRF 3 700** ; *La Maison au bras rouge* : **FRF 9 900** ; *Paysage à la Tourelle* : **FRF 8 000** – Paris, 16 juin 1933 : *Un dimanche d'été à la Grande Jatte* : **FRF 31 000** – Paris, 26-27 fév. 1934 : *L'attelage*, dess. au cr. Conté : **FRF 2 100** – Paris, 19 juin 1934 : *Étude de femme*, fus. : **FRF 800** ; *La Lecture de Grand-Mère*, fus. : **FRF 2 700** – New York, 14 nov. 1934 : *Fort de la Halle*, dess. : **USD 400** – New York, 29 avr. 1937 : *Deux femmes* : **USD 425** ; *La jeune fille au tableau de chevalet* : **USD 5 700** ; *Un bras levé*, cr. : **USD 2 000** – Paris, 13 mars 1939 : *La Source*, dess., d'après Ingres : **FRF 700** – Paris, 20 juin 1941 : *Soirée familiale*, fus. : **FRF 15 000** – Paris, 4 déc. 1941 : *Cinq singes* 1884, dess. cr. Conté, étude : **FRF 52 000** ; *Les Meules*, dess. au cr. Conté : **FRF 50 000** ; *Le Cheval blanc*, dess. au cr. Conté : **FRF 71 000** ; *La Femme au panier*, dess. au cr. Conté : **FRF 100 000** ; *L'Arbre*, dess. au cr. Conté : **FRF 70 000** ; *Le Poulain*, dess. au cr. Conté : **FRF 45 000** ; *L'Homme à la pioche*, dess. au cr. Conté : **FRF 50 000** ; *Rayons*, dess. au cr. Conté : **FRF 41 000** ; *La lame*, dess. au cr. Conté : **FRF 52 000** ; *Jupe* 1884-1885 ; *Étude pour La Femme au singe de la Grande Jatte*, dess. cr. Conté : **FRF 10 000** ; *Cocher de fiacre*, dess. au cr. Conté : **FRF 20 000** ; *Mère et Enfant*, dess. cr. Conté : **FRF 23 500** ; *Un tambour et autres militaires*, cr. coul. : **FRF 9 500** ; *Un soldat assis, un autre debout, un bateau* 1879-1880, cr. coul. : **FRF 10 000** ; *Étude de plis* 1877, cr. et craie, dessin d'école : **FRF 10 000** ; *Le petit paysan bleu* : **FRF 385 000** ; *Jupiter et Thétis* vers 1881 : **FRF 72 000** ; *La Baigneuse au rideau* vers 1879 : **FRF 150 000** ; *La Seine au printemps* 1885 ; *Un dimanche d'été à la Grande Jatte*, étude : **FRF 200 000** ; *Champs, été* : **FRF 170 000** ; *Forêt de Barbizon, automne* : **FRF 190 000** ; *Arbres, hiver* : **FRF 150 000** ; *Ruines à Grand-Camp* 1885 : **FRF 140 000** ; *Le Goûter, trois enfants sur l'herbe* 1885 : **FRF 260 000** – Paris, 30 nov. 1942 : *Négresse*, cr. : **FRF 25 500** ; *Couseuse*, cr. : **FRF 21 000** ; *Cocher et son cheval*, cr. : **FRF 6 100** ; *Femme assise, de dos*, cr. : **FRF 25 000** ; *Femme debout*, fus. : **FRF 28 000** ; *Femme sur un banc*, fus. : **FRF 39 000** ; *Couple*, fus. : **FRF 42 000** ; *Groom*, fus. : **FRF 22 400** ; *Richard Southwell*, cr., d'après son portrait par Holbein : **FRF 4 000** – Paris, 12 mars 1943 : *Monsieur Loyal*, cr. Conté : **FRF 15 500** – Paris, 22 oct. 1943 : *Le Cheval blanc*, dess. au cr. Conté : **FRF 80 000** – Paris, 10 mars 1944 : *Cinq singes* 1884 ; *Un dimanche d'été à la Grande Jatte*, cr. Conté, étude : **FRF 70 000** – Paris, 31 mars 1944 : *Monsieur Loyal*, dess. au cr. Conté : **FRF 10 200** – New York, 20 avr. 1944 : *L'Île de la Grande Jatte* : **USD 6 400** – New York, 11 mai 1944 : *Répétition*, cr. : **USD 1 900** ; *Danseuses de ballet*, cr. : **USD 1 900** – Paris, 5 juin 1944 : *Femme assise de profil à droite*, mine de pb : **FRF 13 000** – Paris, 5 mars 1945 : *La couseuse*, dess. à la mine de pb : **FRF 18 100** – Paris, oct. 1945-juil. 1946 : *Portrait d'homme d'après Holbein*, mine de pb, dessin : **FRF 1 000** – Paris, 30 avr. 1947 : *Ulysse et les prétendants*, mine de pb : **FRF 12 000** ; *La cause d'Iphigénie* 1877, mine de pb : **FRF 9 100** ; *Le pitre*, dess. aux cr. de coul. : **FRF 17 500** ; *Deux draperies* 1877, mine de pb : **FRF 7 000** ; *Fantassin entouré de figures*, fus., mine de pb et cr. de coul. : **FRF 12 100** ; *Deux fantassins et esquisses de figures*, fus., mine de pb et cr. de coul. : **FRF 14 000** ; *Fantassin assis accompagné d'études de personnages et de mains*, fus., mine de pb et cr. de coul. : **FRF 26 000** ; *Groupe de fantassins, à gauche, esquisse d'une porte*, cr. de coul. et mine de pb : **FRF 17 200** ; *Fantassin, la tête dans ses mains, et divers croquis de laveuses, soldats, etc.* vers 1879, fus., mine de pb et cr. coul. : **FRF 8 000** ; *L'Estacade de Port-en-Bessin*, fus. : **FRF 40 000** ; *Chevaux, carriole, paysan et un âne*, dess. : **FRF 11 500** ; *L'enfant à l'écharpe*, cr. Conté : **FRF 53 000** ; *Femme debout en châle*, fus. : **FRF 34 500** ; *Assise sur un banc*, fus. : **FRF 27 000** ; *Femme assise aux mains croisées*, fus. : **FRF 30 000** – Paris, 30 mai 1947 : *Effet de neige* 1882-1884 : **FRF 201 000** ; *Hiver en banlieue* 1882-1884 : **FRF 206 000** ; *Lisière du bois au printemps* : **FRF 505 000** ; *Paysage au tas de bois (recto)* ; *Étude d'après le Pauvre Pêcheur de Puvis de Chavannes (verso)* : **FRF 191 000** ; *Couchant* 1882 : **FRF 400 000** ; *La banlieue* 1882 : **FRF 1 300 000** ; *Mur rose dans la verdure* : **FRF 170 000** ; *La Poseuse (de profil)*, *La Poseuse (de dos)*, *La Poseuse (de face)*, trois études vendues avec une peinture de Bonnard et trois dessins de Seurat : **FRF 5 000 000** ; *Le Phare d'Honfleur* 1886, étude : **FRF 470 000** ; *Clochetons*

(recto) ; *Femme gerbant* (verso), fus. : **FRF 75 500** ; *Les deux voitures*, fus. : **FRF 70 000** ; *La hache*, fus. : **FRF 68 000** ; *Le balayeur*, fus. : **FRF 83 000** ; *Étude pour Le Cirque 1890* ; *La Zone*, fus. : **FRF 140 000** ; *Les usines sous la lune*, fus. : **FRF 103 000** ; *Au crépuscule*, cr. et fus. : **FRF 310 000** ; *Le chat blanc*, fus. : **FRF 150 000** ; *Le cheval noir*, fus. : **FRF 215 500** ; *Le Dormeur* vers 1883 ; *Le Fourneau* vers 1887, fus. : **FRF 120 000** – PARIS, 25 juin 1947 : *La femme à la chaise*, dess. à la mine de pb : **FRF 22 100** – PARIS, 9 juil. 1947 : *Études de têtes*, deux dess. : **FRF 4 000** ; *Motifs d'architecture*, trois dess. : **FRF 4 500** ; *Femme étendue sur un coussin*, dess. : **FRF 13 500** – PARIS, 19 nov. 1948 : *La couseuse*, dess. : **FRF 20 000** – PARIS, 17 juin 1949 : *Le Pitre 1878-1881*, cr. coul. : **FRF 20 000** ; *Fantassin entouré de figures*, cr. noir et coul. : **FRF 8 300** – PARIS, 20 avr. 1950 : *Portrait d'homme d'après Holbein*, mine de pb : **FRF 1 600** – PARIS, 21 avr. 1950 : *Femme assise aux mains croisées*, fus. : **FRF 39 000** – PARIS, 10 mai 1950 : *Paysage au tas de bois (recto)* ; *Étude d'après le Pauvre pêcheur de Puvis de Chavannes (verso)* : **FRF 450 000** – PARIS, 5 juil. 1950 : *Femme penchée*, cr. Conté : **FRF 41 900** – PARIS, 25 oct. 1950 : *Groupe de fantassins*, cr. de coul. : **FRF 20 000** – PARIS, 27 nov. 1950 : *Scène de cirque*, cr. noir : **FRF 22 000** – BRUXELLES, 2 déc. 1950 : *Femme debout*, dess. : **BEF 3 000** – PARIS, 20 déc. 1950 : *Femme assise*, cr. noir : **FRF 12 100** ; *Garçonnet nu*, cr. noir : **FRF 10 000** ; *Virgile*, cr. noir : **FRF 10 000** – PARIS, 19 mars 1951 : *Femme assise sur un prie-Dieu*, cr. noir : **FRF 16 000** – PARIS, 30 avr. 1951 : *Portrait d'après Holbein*, mine de pb : **FRF 1 200** – PARIS, 27 juin 1951 : *Le Chat blanc*, fus. : **FRF 390 500** – PARIS, 23 fév. 1954 : *L'Ombrelle*, dess. : **FRF 1 180 000** – LONDRES, 10 juil. 1957 : *Le Faucheur* : **GBP 22 000** ; *Rayons*, cr. : **GBP 1 300** – NEW YORK, 15 jan. 1958 : *Maison hantée*, cr. : **USD 5 000** – LONDRES, 26 mars 1958 : *Asnières, étude pour une baignade* : **GBP 12 000** – NEW YORK, 9 déc. 1959 : *Le Bonnet à rubans*, cr. Conté : **USD 7 000** – LONDRES, 7 juil. 1960 : *Le Phare de Honfleur*, cr. Conté avec gche : **GBP 5 000** – LONDRES, 22 mars 1961 : *Nue de dos, les jambes écartées*, cr. : **GBP 220** – PARIS, 21 juin 1961 : *Deux Voiles*, dess. : **FRF 75 000** – NEW YORK, 31 oct. 1962 : *Au bord d'une rivière* : **USD 24 000** – LONDRES, 11 juin 1963 : *Personnages dans un pré* : **GBP 34 000** – LONDRES, 3 déc. 1965 : *Champs en été* : **GNS 36 000** – LONDRES, 22 juin 1966 : *Paysannes à Montfermeil* : **GBP 36 000** – LONDRES, 22 oct. 1970 : *Les Poseuses*, petite version : **GNS 410 000** – LONDRES, 21 avr. 1971 : *Casseur de pierres* : **GBP 42 000** – LONDRES, 28 nov. 1972 : *Été* : **GNS 65 000** – LONDRES, 2 juil. 1974 : *Le Chien blanc, étude pour La Grande Jatte* : **GNS 68 000** – LONDRES, 6 avr. 1976 : *Étude pour Un dimanche à la Grande Jatte* vers 1884-1885, h/pan. (16x25) : **GBP 70 000** – PARIS, 9 déc. 1977 : *La meule*, h/t (38x45,5) : **FRF 400 000** – NEW YORK, 9 juin 1979 : *La promenade* vers 1881-1882, cr. Comté (31,1x23,5) : **USD 82 000** – NEW YORK, 21 oct. 1980 : *Ouvriers enfonçant des pieux 1882*, h/pan. (15,2x24,8) : **USD 100 000** – NEW YORK, 22 mai 1981 : *Torse de femme* vers 1884, cr. Conté (31x23,8) : **USD 65 000** – BERNE, 22 juin 1984 : *Suivant le sentier 1882-1883*, cr. Conté (32,5x24,5) : **CHF 275 000** – NEW YORK, 14 nov. 1985 : *L'homme à la pioche* vers 1883, cr. Conté (24,7x31,7) : **USD 180 000** – NEW YORK, 24 avr. 1985 : *Étude pour La Grande Jatte (moyenne distance, gauche)* vers 1884-1885, h/pan. parqueté (15,7x26) : **USD 250 000** – NEW YORK, 19 nov. 1986 : *Angle d'une maison (mur rose dans la verdure)* vers 1884, h/pan. (24,7x15,5) : **USD 120 000** – PARIS, 27 nov. 1987 : *Femme au parapluie* vers 1883, cr. conté (30,5x21,5) : **FRF 1 950 000** – LONDRES, 2 déc. 1987 : *Homme assis lisant sur une terrasse* vers 1884, cr. Conté (30,7x23,3) : **GBP 340 000** – PARIS, 20 nov. 1987 : *Une Périssoire* vers 1884/1887, h/pan. « Bords de la Seine à l'île de la Grande Jatte » (17,5x26,5) : **FRF 4 300 000** – PARIS, 22 juin 1988 : *Un soir à Port-en-Bessin 1890*, cr. conté (23x30) : **FRF 1 900 000** ; *Le haut de forme*, cr. conté (30,5x24) : **FRF 2 000 000** ; *Faneur ou casseur de pierres*, cr. conté (30,5x23,5) : **FRF 2 500 000** – PARIS, 24 nov. 1988 : *Allée en forêt, Barbizon* vers 1882-1883, h/pan. (16x25) : **FRF 3 200 000** – NEW YORK, 14 nov. 1989 : *Paysanne courbée les mains au sol*, cr. conté/pap. (23,5x16,5) : **USD 407 000** – PARIS, 20 nov. 1989 : *L'échouage à Grandcamp 1885*, h/pan. (16,5x26) : **FRF 5 200 000** – PARIS, 20 mars 1990 : *Casseur de pierres* vers 1882, h/t (33x41) : **FRF 10 000 000** – NEW YORK, 7 mai 1991 : *Vue générale avec le compagnon de la femme au singe, étude pour La Grande Jatte*, h/pan. (15,2x24,8) : **USD 1 375 000** – PARIS, 17 nov. 1991 : *Le Moissonneur 1881*, cr. Conté (29x23) : **FRF 4 450 000** – PARIS, 4 déc. 1991 : *Jeune Guerrier casqué*, cr. (14,7x20) : **GBP 7 700** – NEW YORK, 8 oct. 1992 : *Ulysse et les Prétendants 1876*, cr./pap.

(23,2x31,7) : **USD 14 300** – NEW YORK, 13 mai 1993 : *Les Banquistes 1880*, cr. de coul./pap./cart. (14,6x22,9) : **USD 14 950** – PARIS, 26 nov. 1993 : *Mendiant hindou*, cr. noir (42x26,5) : **FRF 310 000** – NEW YORK, 10 mai 1995 : *Académie*, cr./pap. (61,3x45,7) : **USD 24 150** – NEW YORK, 1ᵉʳ mai 1996 : *Le Chenal de Gravelines : Petit Port Philippe*, h/pan. (15,9x25,1) : **USD 2 752 500** – LONDRES, 2 déc. 1996 : *Figure massive dans un paysage à Barbizon* vers 1882, h/pan. (15,5x24,8) : **GBP 111 500** – NEW YORK, 14 nov. 1996 : *Femme casquée 1874-1876*, craie noire/pap. (47,3x31) : **USD 11 500** – NEW YORK, 13 nov. 1996 : *Le Tas de pierres (Casseurs de pierres)* vers 1884, h/t (33,2x41,3) : **USD 1 036 500** – NEW YORK, 12 mai 1997 : *Femme au bord de l'eau 1884-1885*, h/pan. (15,5x25) : **USD 1 542 000** – NEW YORK, 13-14 mai 1997 : *Les Deux Charrettes* vers 1883, craie/pap. (24x31) : **USD 310 500** – PARIS, 18 juin 1997 : *Berger portant un animal* vers 1877, cr. noir (62x47) : **FRF 76 000**.

SEURAT Jean-Pierre
XXᵉ siècle.
Verrier.

VENTES PUBLIQUES : PARIS, 6 juil. 1992 : *Diablotin*, sculpt. en verre soufflé polychrome (H. 32) : **FRF 4 600**.

SEURRE Charles Émile Marie
Né le 22 février 1798 à Paris. Mort le 11 janvier 1858 à Paris. XIXᵉ siècle. Français.
Sculpteur.
Frère de Gabriel Bernard S. Élève de Cartellier. Entré à l'École des Beaux-Arts le 3 mars 1814 ; deuxième prix de Rome en 1822, premier prix de Rome en 1824. Il exposa au Salon en 1831.

MUSÉES : CHARTRES : *Napoléon Iᵉʳ* – PARIS (Mus. du Louvre) : *Boileau* – VERSAILLES : *Amiral Quiéret* – *Gaston de Foix, duc de Nemours* – *Charles VII* – *Napoléon Iᵉʳ*.

SEURRE Gabriel Bernard
Né le 11 juillet 1795 à Paris. Mort le 3 octobre 1867 à Paris. XIXᵉ siècle. Français.
Sculpteur.
Élève de Cartellier. Grand prix en 1818, chevalier de la Légion d'honneur en 1837, membre de l'Institut en 1852. Le Musée de Versailles conserve de lui *L'Amiral Behuchet* et *La Fontaine*.

SEUTER. Voir aussi SEUTTER

SEUTER Abraham. Voir SEUTTER

SEUTER Daniel. Voir SEITER

SEUTER Geoffroy ou Saiter
Né en 1717 à Augsbourg. Mort en 1800. XVIIIᵉ siècle. Allemand.
Peintre et graveur.
Élève de Riedinger. Il a gravé des sujets religieux, mythologiques et allégoriques, des portraits et des sujets divers.

SEUTER Johann Gottfried. Voir SEUTTER

SEUTTER Abraham ou Saiter ou Seiter ou Seuter ou Seyder
Né vers 1690 à Augsbourg. Mort en 1747. XVIIIᵉ siècle. Allemand.
Peintre.

SEUTTER Albrecht Carl
Né en 1722 à Augsbourg. Mort en 1762. XVIIIᵉ siècle. Allemand.
Dessinateur, graveur au burin et éditeur de cartes géographiques.
Fils de Matthäus S.

SEUTTER Bartholomäus
Né en 1678 à Augsbourg. Mort en 1754. XVIIIᵉ siècle. Allemand.
Émailleur, peintre sur porcelaine et sur faïence, graveur au burin et éditeur.
Il grava des portraits. Les musées d'Augsbourg, de Francfort, de Halle, de Hambourg et de Stuttgart conservent des œuvres de cet artiste.

SEUTTER Johann
Né en 1686. Mort en 1719. XVIIIᵉ siècle. Allemand.
Peintre et graveur au burin.
Père de Johann Gottfried S. Il peignit des portraits et des sujets d'histoire.

SEUTTER Johann Gottfried ou Saiter, Seiter, Seuter ou Syder
Né le 8 août 1717 à Augsbourg. Mort en 1800. XVIIIᵉ siècle. Allemand.

Graveur au burin et dessinateur.

Fils de Johann S. et élève de Johann Elias Ridinger et de Georg Martin Preissler à Nuremberg. Il fit des voyages en Italie et y grava des paysages. Il grava aussi d'après des maîtres de la Renaissance italienne.

SEUTTER Martin

Né vers 1683 à Augsbourg. Mort en 1766. XVIIIe siècle. Allemand.

Graveur.

Il grava au burin et à la pointe d'argent.

SEUTTER Matthäus

Né le 20 septembre 1678 à Augsbourg. Mort en 1757. XVIIIe siècle. Allemand.

Dessinateur, graveur au burin.

Élève de J. B. Homann à Nuremberg. Géographe et éditeur d'art, il grava des cartes géographiques, des armoiries et des portraits.

SEVAISTRE Pierre

Né le 22 mars 1879 à Paris. XXe siècle. Français.

Peintre de portraits.

Il expose aux Artistes Français, depuis 1907 ; médailles, d'argent en 1924, d'or en 1930, sociétaire hors-concours. Chevalier de la Légion d'honneur. Exposa également au Salon des Indépendants.

SEVAUX Charles

Né le 5 mai 1751. XVIIIe siècle. Français.

Peintre de genre.

Membre de l'Académie de Saint-Luc.

SÈVE Gilbert de, dit Sève le Vieux

Né en 1615 à Moulins. Mort le 9 avril 1698 à Paris. XVIIe siècle. Français.

Peintre d'histoire.

Il fit partie de l'Académie le 1er février 1648 et prit part à une exposition de l'Académie Royale en 1673. Un grand nombre de ses portraits de personnages de distinction furent gravés par Edelinck, Van Schuppen et Masson. Il a fourni aussi de nombreux dessins pour une édition de l'*Histoire de France*. Il est l'auteur des peintures allégoriques qui ornent la chambre de Marie-Thérèse à Versailles.

VENTES PUBLIQUES : PARIS, 1894 : *La Cène et Jésus au milieu des docteurs*, deux pendants : **FRF 31**.

SÈVE Jacques de

Mort après 1790. XVIIIe siècle. Français.

Peintre et illustrateur.

Il travaillait de 1742 à 1788. Il grava des vignettes pour illustrer des classiques.

SÈVE Jacques Eustache de

Né en 1790. Mort en 1830. XVIIIe-XIXe siècles. Français.

Dessinateur, graveur.

Fils de Jacques de Sève, actif jusque vers 1815, il gravait au burin.

VENTES PUBLIQUES : LONDRES, 5 juil. 1993 : *Études de cinq animaux affamés*, encre et lav. (23x16,1) : **GBP 6 900**.

SÈVE Nicolas

XVIIe siècle. Actif à Troyes en 1677. Français.

Peintre.

SÈVE Pierre de, le Jeune

Né en 1623 à Moulins. Mort le 9 novembre 1695 à Paris. XVIIe siècle. Français.

Peintre d'histoire et de genre.

Frère de Gilbert de Sève. Reçu académicien le 14 avril 1663, il exposa au Salon de l'Académie Royale en 1793. Le Musée de Versailles conserve de lui *Renouvellement de l'alliance entre la France et la Suisse en 1663*.

VENTES PUBLIQUES : PARIS, 22 jan. 1919 : *L'Amour enchaîné par les Grâces*, cr. : **FRF 67** – PARIS, 27 fév. 1919 : *Un cavalier*, étude au cr. : **FRF 22**.

SEVEAU Georges

Né à Poitiers (Haute-Vienne). XXe siècle. Français.

Peintre de paysages urbains.

Il a exposé à Paris à partir de 1910 au Salon des Indépendants. Il s'est spécialisé dans les vues parisiennes.

VENTES PUBLIQUES : PARIS, 4 oct. 1948 : *La Seine au port Henri IV* : **FRF 1 100**.

SEVEHON Franky Boy

XXe siècle. Français.

Peintre, graphiste.

En 1980 il crée le groupe de peinture Les Musulmans Fumants. Il expose à Paris ses peintures, notamment en 1984 à la FIAC (Foire internationale d'Art Contemporain) à Paris, tout en poursuivant ses activités de graphiste. *Voir aussi FRANCKY BOY Sevehon*.

VENTES PUBLIQUES : PARIS, 13 avr. 1988 : *Warm up* 1987 (155x225) : **FRF 6 500** – PARIS, 12 fév. 1989 : *Le pote à Jojo* 1987, acryl./t. (150x169) : **FRF 16 500**.

SEVENBOM Johan ou Saevenbom ou Saefvenbom ou Säfvenbom ou Säfvenboom

Né vers 1721 à Närke. Mort le 27 décembre 1784 à Stockholm. XVIIIe siècle. Suédois.

Peintre de paysages et d'architectures.

Élève de G. T. Taraval à l'Académie de Stockholm. Il peignit des châteaux de Suède. Le Musée de Norrköping conserve de lui deux *Vues de Paris*, et le Musée National de Stockholm, *Paysage maritime avec forteresse*.

SEVER Anton

Né le 14 juin 1886 à Sencur. XXe siècle. Yougoslave.

Sculpteur de médailles.

Il fut élève de Heinrich Strehblow et Rodolphe Marschall. Il vécut et travailla à Ljubljana.

SÉVERAC Gilbert Alexandre de

Né en 1834 à Saint-Sulpice-sur-Leyre. Mort en 1897. XIXe siècle. Français.

Peintre d'histoire, scènes de genre, portraits, natures mortes, fleurs.

Il fut élève de Jules Garipuy à l'École des Beaux-Arts de Toulouse, puis de Léon Cogniet à l'École des Beaux-Arts de Paris. Il exposa au Salon de Paris, à partir de 1859.

Il fit surtout des portraits sans concessions à ses modèles.

MUSÉES : BÉZIERS : *Bouquet de roses* – TOULOUSE : *Jules Garipuy* – *Vieux mendiants*.

VENTES PUBLIQUES : PARIS, 7 fév. 1898 : *La Sultane* : **FRF 105** – PARIS, 25 mars 1993 : *Jeune garçon* 1885, fus. et estompe (20x18) : **FRF 3 500**.

SÉVERAC Léon

Né à Lodève (Hérault). XXe siècle. Français.

Sculpteur.

Il exposa à Paris, aux Salons des Artistes Français à partir de 1927, et des Indépendants. Il obtint des médailles de bronze en 1931, d'argent en 1944.

SEVERDONCK Franz Van

Né en 1809 à Bruxelles. Mort en 1889 à Bruxelles. XIXe siècle. Belge.

Peintre de genre, paysages animés, animalier, marines portuaires, architectures.

Il a essentiellement peint des paysages ruraux ou cours de fermes animés d'animaux de basse-cour et d'étable.

MUSÉES : BUCAREST : *Paysage avec animaux* – *Troupeau de moutons* – ROUEN : *Moutons* – SÈTE : *La Glaneuse*.

VENTES PUBLIQUES : LONDRES, 16 oct. 1968 : *Volatiles dans un paysage* : **GBP 600** – DORDRECHT, 10 juin 1969 : *Jour d'été* : **NLG 6 500** – DORDRECHT, 12 déc. 1972 : *Paysage animé* : **NLG 7 400** – NEW YORK, 10 oct. 1973 : *Troupeau de moutons dans un paysage* : **USD 1 500** – NEW YORK, 15 oct. 1976 : *Moutons et poules dans un paysage* 1863, h/pan. (51x71) : **USD 3 000** – ZURICH, 20 mai 1977 : *Troupeau au pâturage* 1862, h/pan. (17,5x24) : **CHF 3 800** – COLOGNE, 20 mars 1981 : *Moutons dans un pâturage* 1871, h/bois (18x24) : **DEM 10 000** – LONDRES, 28 nov. 1984 : *Volatiles dans un paysage* 1869, h/pan. (44,5x72,5) : **GBP 3 000** – LONDRES, 29 mai 1985 : *Moutons dans un paysage orageux* 1869, h/t (50,5x70,5) : **GBP 2 500** – NORFOLK (Angleterre), 22 oct. 1986 : *Moutons, poules et canards dans un paysage* 1894, h/pan. (52x70) : **GBP 4 500** – NEW YORK, 1er juil. 1990 : *Quelques moutons sur la colline* 1883, h/pan. (25,4x38,2) : **USD 2 750** – LONDRES, 6 juin 1990 : *Moutons dans un vaste paysage* 1873, h/pan. (48x65) : **GBP 2 860** – NEW YORK, 19 juil. 1990 : *Moutons dans un paysage* 1860, h/pan. (56,5x82) : **USD 4 675** – AMSTERDAM, 6 nov. 1990 : *Paysage estival avec des moutons et une chèvre près d'une mare*, h/t (37,5x58) : **NLG 7 475** – STOCKHOLM, 14 nov. 1990 : *Paysage*

avec des moutons dans le pâturage, h/pan. (19x24) : **SEK 11 000** – AMSTERDAM, 23 avr. 1991 : *Moutons dans une grange* 1853, h/t (49x68) : **NLG 8 625** – NEW YORK, 21 mai 1991 : *Animaux de ferme près d'une mare* 1865, h/pan. (53,3x74,9) : **USD 6 600** – AMSTERDAM, 5-6 nov. 1991 : *Bétail dans une prairie* 1864, h/pan. (20,5x26,5) : **NLG 4 600** ; *Volailles dans une prairie* 1864, h/pan. (17,5x24) : **NLG 3 680** – NEW YORK, 16 juil. 1992 : *Moutons et canards dans un paysage* 1889, h/pan. (17,8x26) : **USD 3 850** – AMSTERDAM, 20 avr. 1993 : *Le port de Rotterdam*, h/t (58,5x98) : **NLG 4 830** – ÉDIMBOURG, 13 mai 1993 : *La provende des volailles dans un paysage hollandais* 1870, h/pan. (18,4x23,5) : **GBP 935** – NEW YORK, 17 fév. 1994 : *Moutons et volailles au bord d'une mare* 1874, h/pan. (46,5x68) : **USD 4 830** – PARIS, 15 déc. 1994 : *Les moutons*, h/pan. (20x30) : **FRF 7 200** – LONDRES, 22 fév. 1995 : *Moutons et volailles dans un paysage*, h/pan. (18x24) : **GBP 1 322** – LOKEREN, 7 oct. 1995 : *Paysage champêtre avec des moutons et des canards* 1883, h/t (50x69) : **BEF 240 000** – AMSTERDAM, 7 nov. 1995 : *Moutons dans une bergerie* 1886, h/pan. (27,5x40) : **NLG 1 534** – LONDRES, 13 mars 1996 : *Moutons et canards dans un paysage* 1880, h/t (47x67) : **USD 4 600** – AMSTERDAM, 16 avr. 1996 : *Moutons et poulets dans un paysage* 1868, h/pan. (18x24) : **NLG 6 490** – LONDRES, 31 oct. 1996 : *Famille de moutons* 1869, h/pan. (18x24) : **GBP 1 840** – LONDRES, 22 nov. 1996 : *Paysage avec un chien de berger surveillant un troupeau de moutons*, h/pan. (17,8x26,6) : **GBP 1 955**.

SEVERDONCK Joseph Van

Né le 27 mars 1819 à Bruxelles. Mort le 11 décembre 1905 à Bruxelles. XIXe siècle. Belge.

Peintre d'histoire, sujets militaires, animalier.

Élève de Wappers. Il peignait des scènes militaires, où figuraient des animaux, qui le font parfois classer parmi les animaliers.

MUSÉES : BRUXELLES : *Lanciers en reconnaissance* – MONTRÉAL : *Un pigeonnier* – *Moutons* – TOURNAI : *La princesse d'Épinoy au siège de Tournai* 1581 – YPRES : *Épisode du siège d'Ypres* 1383.

VENTES PUBLIQUES : NEW YORK, 28 avr. 1977 : *Les chevaux de trait* 1880, h/t (57x86) : **USD 2 300** – PARIS, 16 avr. 1986 : *La retraite de Russie*, h/t (146x241) : **FRF 52 000**.

SEVEREN Dan Van

Né le 8 février 1927 à Lokeren (Flandre-Orientale). XXe siècle. Belge.

Peintre, dessinateur. Abstrait.

Il fait ses études à l'académie Saint-Luc à Gand chez Gerard Hermans et à l'académie d'Anvers chez Anton Marstboom.

Il a participé à de nombreuses expositions collectives en Belgique, en France et en Italie et montré ses œuvres dans des expositions personnelles en Belgique.

Peintre abstrait, ses peintures d'une émouvante, quasi franciscaine simplicité, visent la plus haute spiritualité. Il utilise la croix, le losange et le carré en des couleurs généralement neutres, mais aux nuances subtiles et raffinées. Il définit ses peintures ainsi : « géométrie paisible, une mathématique immobile et des icônes de silence ». Son œuvre est celle d'un représentant spécifique de l'art religieux moderne, non « ecclésiastique », mais sacré. Ses nuances sont extrêmement raffinées, des bruns, des gris, des noirs, des blancs et des bleus.

VENTES PUBLIQUES : ANVERS, 23 avr. 1985 : *Composition*, h/t (120x100) : **BEF 180 000** – LOKEREN, 10 déc. 1994 : *Forme de croix* 1988, cr. (56x42) : **BEF 44 000** – LOKEREN, 18 mai 1996 : *Composition* 1971, h/t (130x90) : **BEF 220 000**.

SEVERI

XVIIe siècle. Actif à Rome en 1667. Italien.

Stucateur.

Il fut chargé des décorations en stuc de l'église Sainte-Agnès de Rome.

SEVERI Carlo

XXe siècle. Italien.

Artiste.

Il a participé en 1992 à l'exposition : *De Bonnard à Baselitz – Dix Ans d'enrichissements du cabinet des estampes 1978-1988* à la Bibliothèque nationale à Paris.

Il a réalisé des livres d'artistes.

MUSÉES : PARIS (BN, Cab. des Estampes).

SÉVERIN Alexandre

XXe siècle. Actif en France. Roumain.

Sculpteur de bustes.

Il a exposé des bustes à Paris, au Salon de la Société Nationale des Beaux-Arts.

SEVERIN Antoine

XIXe siècle. Actif au milieu du XIXe siècle. Belge.

Peintre de genre et de paysages et aquafortiste.

SEVERIN Juliaan

Né en 1888 à Bogerhout. Mort en 1975 à Kruibeke. XXe siècle. Belge.

Peintre de paysages, pastelliste, graveur.

Il fut élève de l'académie des beaux-arts de Bruxelles puis étudia à Paris.

BIBLIOGR. : In : *Dict. biogr. des artistes en Belgique depuis 1830*, Arto, Bruxelles, 1987.

VENTES PUBLIQUES : BRUXELLES, 27 mars 1990 : *Paysage pointilliste*, h/t (65x80) : **BEF 100 000**.

SEVERIN Julius

Né le 29 avril 1840 à Rome. Mort le 19 mai 1883 à Munich. XIXe siècle. Allemand.

Peintre de genre et paysagiste.

Il n'eut aucun maître.

SEVERIN Mark F.

Né en 1906 à Bruxelles. XXe siècle. Belge.

Peintre, aquarelliste, dessinateur, graveur, médailleur, illustrateur, peintre de cartons de vitraux, décorateur.

Il étudia en Grande-Bretagne, puis enseigna à Anvers, notamment à l'Institut supérieur des Beaux-Arts. Il fut membre de l'académie royale de Bruxelles.

Il pratique la gravure sur bois et la taille douce, l'eau-forte, la peinture et l'aquarelle et a réalisé des décorations et vitraux.

BIBLIOGR. : In : *Dict. biogr. des artistes en Belgique depuis 1830*, Arto, Bruxelles, 1987.

MUSÉES : ANVERS (Cab. des Estampes).

SEVERIN Michel-Ange

Né en 1900 à Marseille (Bouches-du-Rhône). Mort en 1971 à Marseille. XXe siècle. Français.

Peintre de portraits, paysages, peintre à la gouache, aquarelliste.

Bien qu'ayant été élève de l'école des beaux-arts de Marseille, les circonstances de la vie ne lui permirent pas de mener une carrière artistique.

Il peignit pendant toute sa vie quasiment en secret, n'ayant jamais montré ses œuvres, surtout des paysages du Vieux Port et parfois des paysages de la campagne. Il prenait des notations rapides et discrètes sur le motif, à l'aquarelle ou aux crayons de couleurs, qu'il reprenait à l'huile ou à la gouache, une fois rentré chez lui. Ses œuvres sont de factures très diverses, tantôt hautes en couleurs à la façon de la plupart des peintres marseillais, tantôt plus discrètes, évoluant entre un postimpressionnisme et postcubisme. Il s'est très souvent interrogé par l'intermédiaire d'autoportraits.

SEVERINI Federico

Né le 31 mars 1888 à Pise. XXe siècle. Italien.

Peintre d'architectures, de paysages, de portraits et de natures mortes.

SEVERINI Gino

Né le 7 avril 1883 à Cortone (Ombrie). Mort le 27 février 1966 à Meudon (Hauts-de-Seine). XXe siècle. Actif en France. Italien.

Peintre de compositions religieuses, sujets militaires, figures, natures mortes, pastelliste, peintre de collages, peintre de compositions murales, peintre de cartons de mosaïques, peintre de décors de théâtre. Futuriste.

Venu à Rome, il exerçait quelques métiers alimentaires suivant les cours du soir de la Villa Médicis. En 1901, il y rencontra Boccioni qui l'introduisit dans l'atelier de Balla, où ils furent tous deux initiés à la technique divisionniste de Seurat, de qui l'on ne dira jamais assez que son influence fut, à cette époque-là et dans l'ensemble de l'Europe, aussi importante que celle de Cézanne, que l'on a tendance à privilégier car elle fut plus importante sur les cubistes parisiens. Severini vécut en France, séjournant pour la première fois à Paris en 1906, peut-être à cause de l'admiration qu'il portait à Seurat et où il put y consulter les œuvres. Vivant dans un atelier de l'impasse Guelma, où vivaient aussi Utrillo, Braque et Dufy, il rencontra bientôt Modigliani, Max Jacob, Pierre Reverdy, Apollinaire et Picasso. En 1913, il épousa la fille du poète Paul Fort, Apollinaire étant témoin au mariage. En 1923, il se convertit au catholicisme. En 1933, il regagna l'Italie et fut le seul futuriste italien à être clairement condamner par le régime de Mussolini. Il resta à Rome durant la Seconde

Guerre mondiale. Après la guerre, il revint se fixer près de Paris, à Meudon. En 1946, il publia le premier tome de ses mémoires *Tutta la vita di un pittore*. À Paris, il dirigeait alors une école de mosaïque selon la technique ancienne de Ravenne.

Il a participé à des expositions collectives à Paris : 1908 Salons des Indépendants, de la Société Nationale des Beaux-Arts et d'Automne ; 1912 première exposition des futuristes à la galerie Bernheim Jeune ; 1921 *Peintre futuristes italiens* rue de la Boétie ; 1977 *Aspects historiques du constructivisme et de l'art concret*, au musée d'Art moderne de la ville de Paris. Il montre ses œuvres dans des expositions personnelles : 1916 galerie Boutet-de-Montvel à Paris ; 1917 galerie 291 de Stieglitz à New York ; 1919 galerie de l'Effort Moderne à Paris ; 1952 présentation de mosaïques à Paris ; 1961-1962 exposition itinérante à Detroit et Los Angeles, Palazzo Venezia de Rome ; 1967 musée national d'Art moderne de Paris ; 1971 Museum am Ostwall de Dortmund ; 1973 Galleria Vittorio Emmanuele de Milan ; 1983 Palazzo Pitti de Florence, Palazzo Casali de Cortone. En 1935, il reçut le prix de peinture de la IIe Quadriennale de Rome, en 1950 le Grand Prix de la Biennale de Venise.

Il pratiqua au début du siècle un divisionnisme strict, qu'il réussira à prolonger dans ses époques cubiste et futuriste. En 1908-1909, avec par exemple *Printemps à Montmartre*, encore tout entier au divisionnisme, il n'avait pas été touché par le fauvisme et pas encore par le cubisme. En 1910, et bien qu'il ait contesté le fait comme le rapporte en détail Michel Seuphor (*Le Style et le Cri*), son nom figurait avec ceux des signataires du premier manifeste futuriste. Pourtant ses œuvres étaient alors beaucoup plus proches des cubistes, malgré une couleur éclatante et la pratique de la touche divisée, comme on le voit par exemple dans *Le Boulevard* de 1910, dont l'interprétation libre du cubisme présageait en fait la période du cubisme que l'on appellera synthétique. À ce propos, on a souvent émis l'hypothèse que ce fut justement peut-être à son exemple que Braque et Picasso réintroduisirent peu à peu la couleur dans leurs œuvres et firent évoluer le cubisme vers la souplesse plus large de la période synthétique. De 1910 à 1914, cependant, bien que sans chercher à dissimuler ses attaches cubistes, il se voua entièrement à la cause futuriste. *La Danse du Panpan au Monico* de 1910-1911 est, à juste titre, considérée comme l'un des chefs-d'œuvre des débuts du futurisme. Contrairement à l'ostracisme anti-parisien cultivé par les futuristes à l'instigation de Marinetti (avec lequel il ne semble pas qu'il fut jamais très lié) et à la volonté déclarée mais peu convaincante de nier l'influence du cubisme sur le futurisme, Severini les ayant incités à venir à Paris, provoqua la rencontre de Carra, Boccioni, Russolo avec Picasso, Braque, Juan Gris, Delaunay, à la fin de 1911, afin de les informer sur l'état du moment de la peinture à Paris, et il apparaît évident que le futurisme qui ne s'était jusque là guère exprimé qu'en paroles et intentions, trouva l'essentiel de sa formulation au contact des œuvres cubistes. Severini a joué un rôle déterminant, non tant dans la définition des objectifs, mais dans la définition du style du futurisme tout au moins dans sa première période, rôle qui ne lui sera pas contesté jusqu'en 1914. Lors de la première exposition futuriste parisienne, en 1912, *La Danse du Panpan au Monico* déjà évoquée fut considérée comme l'œuvre la plus aboutie, tandis que d'autres peintures futuristes sacrifiaient encore à la technique néo-impressionniste qui commençait à sembler dépassée, alors que les règles de construction fondées sur la proportion du nombre d'or utilisées par Seurat continuaient à être étudiées. Severini appliqua alors son aisance futuriste à des portraits audacieux : *Autoportrait, Portrait de Mme S.* dans la figuration dynamique de danseuses que celles de Panpan : *Danseuse bleue, Danseuse blanche*. Dans sa volonté futuriste de recréer « la sensation dynamique elle-même », décuplant la forme sur l'espace de la toile pour la prolonger dans le temps de la lecture par le spectateur et choisissant évidemment à dessein des scènes aux rythmes endiablés, doublant le rythme graphique des lignes et des surfaces alternées, par les contrastes successifs des couleurs, il multipliait les œuvres parmi lesquelles se détache spécialement la perfection de l'*Hiéroglyphe dynamique du bal Tabarin* de 1912. Dans la ligne logique de son évolution, vivant à Paris, réprouvant l'ostracisme des futuristes envers les cubistes, il évoluait en même temps que ses amis parisiens, dans la société desquels il était complètement intégré ; adoptant sans réticence le procédé des papiers collés innové par Braque et immédiatement pratiqué par Picasso, dans divers portraits : *Portrait d'Arthur Cravan, Hommage à mon père, Hommage à ma mère* aboutissant pour en finir à une synthèse du futurisme et du cubisme qui rejoignait assez exactement le cubisme de la période synthétique après les derniers éclats encore purement futuristes en 1913, des « analogies plastiques » de la série éclatante intitulée globalement *Expansion sphérique de la lumière* et les quelques dernières œuvres encore marquées par le dynamisme futuriste, inspirées par la guerre : *La Guerre, Le Train de la Croix-Rouge* de 1914, et *Le Train blindé* de 1915. Isolé à Paris pendant la guerre il pratiqua donc un cubisme synthétique sans grande conviction peignant surtout des natures mortes avec instruments de musique, vers 1917, se rapprochant de la perfection classique légèrement ennuyeuse des compositions tempérées de Juan Gris. Ce fut par l'intermédiaire de celui-ci qu'il se joignit au groupe L'Effort moderne de Léonce Rosenberg, qui se donnait pour but de concilier les conquêtes cubistes avec la rigueur classique. Fidèle à la leçon de Seurat et en accord avec sa volonté de classicisme, de 1918 à 1920, il se livra à des études de mathématiques et de calculs des proportions publiant en 1921 son ouvrage *Du Cubisme au classicisme*. Alors qu'avec les *Danseuses* de 1913-1914 et la série de l'*Expansion sphérique de la lumière*, par laquelle il expérimentait les possibilités synesthésiques de la peinture, en 1913-1914, il s'était placé dans les précurseurs de l'abstraction, il revenait à une figuration frôlant un certain académisme, où se comptait d'ailleurs une grande partie de l'Europe de l'entre-deux-guerres, avec la série des *Arlequins* de 1922 exécutés parallèlement à l'importante commande des fresques pour le château à Montefugoni, aux environs de Florence, dans lesquelles il mettait en scène les masques traditionnels de la comédie italienne. Cette commande marqua pour lui le début d'une période où il se consacra surtout à la peinture murale. Jusqu'en 1935, il exécuta de nombreuses commandes pour des groupements civils et religieux, notamment en Suisse, à Semsales, La Roche, Fribourg, Lausanne ; en Italie aussi, une mosaïque (technique dans laquelle il s'était perfectionné) pour la salle de réception du palais de la Triennale de Milan, en 1933 ; ainsi que des panneaux décoratifs pour la maison de Léonce Rosenberg en France en 1929. Il travailla aussi pour le théâtre, dessinant costumes et décors de scène. L'auteur de quelques-uns des chefs-d'œuvre du futurisme, s'il évita les compromissions morales des futuristes demeurés en Italie pendant le fascisme, en France pendant la période de l'entre-deux-guerres, il partagea le mouvement de démission que connut alors l'École de Paris dans sa presque totalité, renonçant aux conquêtes aventureuses pour le confort du goût bourgeois. On ne peut cacher que les œuvres de la période de l'entre-deux-guerres n'ont rien apporté à la gloire de Severini, ni que les œuvres cubisto-pointillistes ou abstraites de la dernière période sentaient l'effort et manquaient de souffle. Il n'en restera pas moins que, et par son exemple et par ses propres réalisations, et par l'autorité qu'il exerça alors autour de lui, Severini fut l'animateur d'un des principaux courants mouvements picturaux du début du siècle et compte au nombre des artistes qui créèrent l'art moderne. ■ Jacques Busse

Severini
Gino Severini
Severini

BIBLIOGR. : U. Boccioni : *I Futuristi plagiati in Francia*, Lacerba, Florence, 1913 – Gino Severini : *Les Arts plastiques d'avant-garde et la science moderne*, Mercure de France, Paris, 1915 – P.-A. Birot, in : *Sic*, Paris, 1920 – André Salmon : *L'Art vivant*, Paris, 1920 – Pierre Courthion : *Gino Severini*, Hoepli, Paris, 1930 – Jean Cassou : *Gino Severini*, Paris, 1933 – Paul Fierens : *Gino Severini*, Paris, 1936 – L. Servolini : *Gino Severini*, in *Thieme Becker*, vol. XXX, Leipzig, 1936 – P. M. Bardi : *Gino Severini*, Stile, Milan, 1942 – B. Wall : *Gino Severini*, Londres, 1946 – Carrieri : *Pittura e Sculptura d'Avanguardia in Italia*, Milan, 1950 – Lionello Venturi : *La Peinture italienne du Caravage à Modigliani*, Skira, Genève, 1952 – Maurice Raynal : *Peinture moderne*, Genève, 1953 – Michel Seuphor : *Le Futurisme... hier*, L'Œil, Paris, fév. 1956 – Michel Seuphor : *Dict. de la peinture abstraite*, Hazan, Paris, 1957 – Lionello Venturi : *Gino Severini*, De Luca,

Rome, 1961 – José Pierre : *Le Cubisme* et *Le Futurisme et le Dadaïsme*, in : *Hre gén. de la peinture*, t. XIX et XX, Rencontre, Lausanne, 1966 – G. di San Lazzaro, in : *Dict. univers. de l'art et des artistes*, Hazan, Paris, 1967 – Francesco Meloni : *Tout l'œuvre graphique*, Prandi, Reggio Emilia, 1982 – Daniela Fonti : *Gino Severini. Catalogue raisonné*, Mondadori et Philippe Daverio, Milan, 1988 – Serge Fauchereau : *Écrits sur l'art de Severini*, coll. Diagonales, Cercle d'Art, Paris, 1988 – in : *L'Art du xxᵉ s.*, Larousse, Paris, 1991.

Musées : Amsterdam (Stedelijk Mus.) : *Le Train des blessés* 1914 – Bâle (Kunstmus.) : *Étude géométrique* 1913 – Berlin – Florence (Gal. d'Art Mod.) – La Haye (Gemeentemus.) : *Deux Pierrots* 1922 – Milan (Acad. Brera) : *Dynamisme d'une danseuse* 1912 – New York (Mus. of Mod. Art) : *Hiéroglyphe dynamique du bal Tabarin* 1912 – New York (Solomon R. Guggenheim Mus.) : *Le Train de la Croix-Rouge* – Paris (Mus. Nat. d'Art Mod.) : *La Danse de l'ours au Moulin Rouge* 1913 – *Portraits : la mère et la fille* 1935 – *La Table verte* 1959 – *Violon* 1959 – *La Danse de Panpan au Monico*, réplique du tableau de 1910-1912 détruit, exécuté en 1959-1960 – Paris (BN, Cab. des Estampes) – Rome (Gal. d'Art Mod.) – Rotterdam (Boymans-Van-Beuningen) : *Pierrot musicien* 1924 – Saint-Étienne (Mus. d'Art et d'Industrie) : *Nature morte au journal Lacerba* 1913 – Venise (Peggy Guggenheim Mus.) : *Danseuse-mer* 1913.

Ventes Publiques : Paris, 11 avr. 1927 : *Nature morte*, gche : FRF 120 – Paris, 27-28 nov. 1935 : *Joueuse de guitare*, aquar. : FRF 350 – Paris, 18 mars 1938 : *La danse*, cr. noir : FRF 55 – Paris, 21 avr. 1943 : *Nature morte* 1908 – Paris, 22 juin 1945 : *Portrait de l'artiste* 1910, past. : FRF 2 500 – Paris, 30 mars 1949 : *Nature morte* : FRF 6 000 – New York, 19 mars 1958 : *Nature morte aux colombes*, gche : USD 1 300 – Londres, 13 juil. 1960 : *Mère et enfant*, gche : GBP 250 – Milan, 21-23 nov. 1962 : *Danseuse parmi les tables*, temp., past., fus. : ITL 3 600 000 – Londres, 27 nov. 1964 : *Danseuses*, past. et encre de Chine : GNS 1 300 – New York, 13 déc. 1967 : *Danseuses*, past. : USD 4 750 – Londres, 7-9 juil. 1971 : *Danseuse nº 5* : GBP 12 500 – Milan, 29 mai 1973 : *Danseuse*, past. et encre de Chine : ITL 13 500 000 – New York, 1ᵉʳ mai 1974 : *Mon portrait*, techn. mixte : USD 40 000 – Milan, 6 avr. 1976 : *Pienza* 1913, temp. et past./cart. (75x50) : ITL 24 000 000 – Londres, 30 juin 1976 : *Jeune femme et son chien sur la plage* 1948, h/t (63,5x90,5) : GBP 12 500 – Milan, 5 avr. 1977 : *Nature morte : homard cru* 1964, past./cart. mar./cart. (50x65) : ITL 9 500 000 – Milan, 25 oct. 1977 : *Les liseuses* 1916-1917, h/t (131x130) : ITL 35 500 000 – Paris, 23 fév. 1977 : *Stèle*, céramique émaillée polychr. (H. 35,5) : FRF 3 500 – Londres, 26 nov 1979 : *Composition cubiste* 1916, grav./bois (18,9x12,9) : GBP 1 000 – Rome, 13 nov 1979 : *Nature morte vers 1946*, dess. au fus. aquarellé (23x29) : ITL 2 100 000 – New York, 7 nov 1979 : *Sortie Nord-Sud vers 1912*, gche, past. et craie noire/pap. brun mar./cart. (45x34,8) : USD 38 000 – Londres, 3 déc. 1980 : *Nature morte à la mandoline 1918*, h/t (71x58,5) : GBP 40 000 – New York, 20 mai 1982 : *Hommage à Flaubert* 1915, h/t (68x73) : USD 65 000 – New York, 5 nov. 1982 : *Arlequin vers 1950*, céramique (H. 35,5) : USD 7 000 – Rio de Janeiro, 14 juin 1983 : *Les Musiciens*, litho. (56x39) : BRL 950 000 – Milan, 15 nov. 1983 : *Paysan pour Analogie plastiche* 1914, encre de Chine (32x24) : ITL 25 500 000 – Londres, 29 juin 1983 : *Nature morte vers 1928*, gche (55,3x125,7) : GBP 21 000 – Milan, 24 oct. 1983 : *Nature morte* 1919, h/t (115x81) : ITL 192 000 000 – Saint-Vincent (Italie), 6 mai 1984 : *Prismi-figura* 1952, verre moulé (40x20x13) : ITL 5 000 000 – Londres, 26 juin 1985 : *Femme assise* 1916, pl. et encre de Chine (28x22,5) : GBP 6 200 – San Francisco, 28 fév. 1985 : *Nature morte et colombes*, gche (30,5x23) : USD 17 000 – Paris, 26 juin 1986 : *Souvenirs de voyages*, h/t (80x99,5) : FRF 1 325 000 – Paris, 4 déc. 1987 : *Sculpture futuriste*, céramique multicolore (37x13) : FRF 27 000 – Londres, 24 fév. 1988 : *Nature morte* 1943, encre de Chine (25,5x21,5) : GBP 3 300 – New York, 18 fév. 1988 : *Nature morte avec un nu et une guitare*, gche/pap. (64,8x49,5) : USD 37 400 – Paris, 4 mai 1988 : *L'Adoration des rois mages* 1927, cr. brun (36x46) : FRF 18 000 – Rome, 15 nov. 1988 : *Nature morte avec des fleurs, des oignons et un vase antique*, h/t (50x70) : ITL 55 000 000 – New York, 16 fév. 1989 : *Nature morte*, h/pan. (47,3x36,5) : USD 42 900 – Milan, 20 mars 1989 : *Nature morte au pigeon*, pochoir (33,5x21,5) : ITL 2 400 000 ; *La villa Passerini près de Florence* 1913, h/pan. (26x38) : ITL 32 000 000 – Paris, 21 mars 1989 : *Nature morte au compas* 1926, gche/cart. (35x23) : ITL 45 000 000 – Paris, 17 juin 1989 : *Nature morte à l'harmonica* 1948, h/pan. (33x41) : FRF 400 000 – Paris, 21 juin 1989 : *Portrait*

de Madame Declide 1908, h/t (73x60) : FRF 850 000 – Londres, 27 juin 1989 : *Portrait de Mademoiselle Yvonne Géraud* 1908, past./t. (92x73) : GBP 275 000 ; *Nature morte*, h/t (55x46) : GBP 418 000 – Londres, 25 oct. 1989 : *La fileuse* 1908, h/t (73,2x57) : GBP 33 000 – Paris, 19 nov. 1989 : *Natura morta con pesce et montagne* 1954, temp./cart. (54x98) : FRF 670 000 – New York, 26 fév. 1990 : *Nature morte*, h/cart. (33x45,6) : USD 82 500 – Paris, 25 mars 1990 : *Courses à Merano* 1956, h/t (50x61) : FRF 2 000 000 – New York, 16 mai 1990 : *Etude pour Portrait de Mme M. S.* 1912, past. et fus./pap. teinté (48,5x35) : USD 550 000 ; *Danseuse au bord de la mer* 1951, h/t avec des rondelles métalliques (92,7x73,6) : USD 3 630 000 – Amsterdam, 22 mai 1990 : *Arlequin tenant un cheval à la bride*, gche/pap. (12,8x18) : NLG 92 000 – Milan, 12 juin 1990 : *Le concert* 1930, coul. au pochoir/pap./t. (33x20,5) : ITL 3 800 000 – New York, 14 nov. 1990 : *Nature morte* 1942, h/cart. (30,9x40,6) : USD 77 000 – Paris, 25 nov. 1990 : *Danseuses* 1962, h/t (92x65) : FRF 700 000 – Londres, 4 déc. 1990 : *Christ assis* 1948, h/pan. (120x80) : USD 60 500 – Rome, 3 déc. 1990 : *Jeune femme à sa toilette* 1965, cr./pap. (31x21) : ITL 5 750 000 – Londres, 20 mars 1991 : *Mandoline et compotier* 1929, temp./verre (27x33) : GBP 27 500 – Rome, 9 avr. 1991 : *Sérénade à Pulcinella*, encre/pap. (28x21,2) : ITL 7 000 000 – Rome, 13 mai 1991 : *Nature morte aux gâteaux*, h./contreplaqué (37x47) : ITL 120 750 000 – Lugano, 12 oct. 1991 : *Nature morte avec une bouteille des fruits et des gâteaux* 1942, h/t (53,5x73) : CHF 165 000 – New York, 6 nov. 1991 : *Les choses deviennent peinture...* 1964, h/t (65x46) : USD 77 000 – Rome, 3 déc. 1991 : *Nature morte aux bouteilles et compotier*, h/pan. (24x28,5) : ITL 73 000 000 – New York, 9 déc. 1991 : *Nature morte avec des instruments de musique, des fruits et un vase* 1947, temp./pap. entoilé (51x36) : ITL 55 200 000 – Milan, 19 déc. 1991 : *Nature morte* 1940, h/pan. (45x34) : ITL 76 000 000 – Milan, 21 mai 1992 : *Lumière et mouvement – ballet à l'Opéra* 1953, h/t (116x80) : ITL 165 000 000 – New York, 25 fév. 1992 : *Pulcinella et Arlequin*, encre/pap. (29,5x22,9) : USD 8 800 – Rome, 12 mai 1992 : *Le rythme des objets*, techn. mixte/pap. (25,5x33,5) : ITL 13 500 000 – Milan, 21 mai 1992 : *Poésie algébrique*, temp. (64x50) : ITL 12 000 000 – Paris, 23 nov. 1992 : *Nature morte aux pigeons*, fixé sous verre (27x35) : FRF 115 000 – New York, 11 mai 1993 : *Cavalier sautant un obstacle*, aquar., encre et cr./pap. (47,6x66) : USD 20 700 – Rome, 27 mai 1993 : *Villa Passerini près de Florence* 1903, h/pan. (25x37) : ITL 60 000 000 – Paris, 11 juin 1993 : *Composition aux langoustes*, past./cart. (43,5x30,5) : FRF 66 000 – Milan, 22 nov. 1993 : *Figure*, past./pap./t. (63x48) : ITL 176 775 000 – Londres, 1ᵉʳ déc. 1993 : *Nature morte*, cr. (48,2x31,1) : GBP 16 675 – Rome, 19 avr. 1994 : *Maternité* 1927, h/pan. (41x32,5) : ITL 52 900 000 – New York, 12 mai 1994 : *La Danseuse*, gche/pap. (65,7x50,8) : USD 29 900 – Amsterdam, 31 mai 1994 : *Nature morte dans un paysage* 1922, h/t (36,5x82,5) : NLG 241 500 – Deauville, 19 août 1994 : *La Danseuse*, aquar. (48x30) : FRF 60 000 – Milan, 27 avr. 1995 : *Ballerine au tambourin* 1913, fus. et sanguine/pap. (54x46) : ITL 299 000 000 – Paris, 4 déc. 1995 : *Danseuse*, temp./cart. (87x53) : FRF 212 000 – New York, 1ᵉʳ mai 1996 : *Danseuse*, gche/pap. (64,3x48,2) : USD 25 300 – Paris, 3 mai 1996 : *Hommage à la gentille Slava* 1958, stylo bille et past. (23x28) : FRF 18 000 – Milan, 25 nov. 1996 : *Le Travail*, temp./cart. (30,8x23,5) : ITL 28 750 000 – Londres, 2-3 déc. 1996 : *Simultanéité de groupes centrifuges et centripètes* 1914, h/t (106x88,2) : GBP 1 871 500 ; *Nu cubiste au chat et à la guitare*, h/t (60x46) : GBP 33 350 – Rome, 8 avr. 1997 : *Mandoline et compotier bleu* 1949, temp. et past./pap./t. (52x62) : ITL 25 630 000 – Londres, 29 mai 1997 : *Pulcinella et Arlequin vers* 1943, pl. et encre/pap. (29,5x23) : GBP 4 600 – Milan, 19 mai 1997 : *Danseuse vers* 1960, encre et past./pap. (45,5x33) : ITL 10 350 000 – Paris, 19 oct. 1997 : *Gamin de Rocca di Papa ou Le Jeune Paysan romain* 1928, mine de pb/pap. contrecollé (23x18) : FRF 9 000 – Milan, 24 nov. 1997 : *Nature morte au compotier* 1938, h/cart. (72x92) : ITL 144 810 000.

SEVERINI José
xixᵉ siècle. Actif à Madrid de 1852 à 1882. Espagnol.

Graveur sur bois.

Élève de F. Batanero.

SEVERINI Odoardo
xviiiᵉ siècle. Actif à Vérone. Italien.

Peintre.

Élève d'A. Marchesini. Il travailla à Bologne et à Vérone. Il a peint dans cette ville *Guérison d'une possédée par saint François* pour l'église Saint-François de Paule de Vérone.

SEVERINO Francesco
XVIIe siècle. Actif dans la seconde moitié du XVIIe siècle. Italien.
Peintre.
Il a peint *Sainte Anne, saint Joachim, saint Joseph et saint Benoît* pour l'abbaye du Mont-Cassin en 1677.

SEVERINO Vincenzo
Né le 10 mars 1859. Mort le 22 mai 1926 à Afragola. XIXe-XXe siècles. Italien.
Peintre d'histoire, architectures.
Il exposa à Rome et à Naples.

SEVERN Arthur
Né le 14 août 1842. Mort le 23 janvier 1931 à Londres. XIXe-XXe siècles. Britannique.
Peintre de paysages, marines.
Fils de Joseph, il figura aux expositions collectives de Paris, où il reçut une mention honorable en 1889 à l'Exposition universelle.

MUSÉES : CARDIFF : *Grande Marée à Brighton.*
VENTES PUBLIQUES : LONDRES, 31 oct. 1985 : *The Limitation of Nature* 1889, h/t (67x91,8) : **GBP 1 800** – LONDRES, 27 oct. 1987 : *The Head of Coniston ; In the Lake District*, aquar., gche et cr. (25x34,7) : **GBP 900** – GÖTEBORG, 18 mai 1989 : *Perspective depuis Ruskins House vers le lac* 1899, h/t (60x82) : **SEK 6 000**.

SEVERN Benjamin
XVIIIe siècle. Actif à Londres dans la seconde moitié du XVIIIe siècle. Britannique.
Portraitiste.
Il exposa de 1766 à 1772.

SEVERN Joseph
Né le 7 décembre 1793 à Hoxton. Mort le 3 août 1872 à Rome. XIXe siècle. Britannique.
Peintre d'histoire et portraitiste.
Après avoir travaillé à Londres en tant que graveur de 1808 à 1815, et avoir suivi les cours de la Royal Academy, dont il reçut la Médaille d'or en 1818, il s'établit à Rome en 1820 en compagnie de Keats. De cette ville, il exposa fréquemment à la Royal Academy à partir de 1827. Il revint en Angleterre en 1841 et gagna un prix de 2500 fr en 1843 au concours pour la décoration du Parlement. Il fut moins heureux les années suivantes. Il exposa pour la dernière fois à la Royal Academy en 1868. Il retourna à Rome en 1861 occuper le poste de consul d'Angleterre et en remplit les fonctions jusqu'en 1872. A côté de ses sujets historiques, religieux et littéraires, il exécuta des miniatures.
MUSÉES : LONDRES (Nat. Portrait Gal.) : *John Keats* – LONDRES (Victoria and Albert Mus.) : *Scène d'Héloïse et Abélard, de Pope* – *Marie Stuart au château de Loch Leven* – *Walter Scott* – *Ariel, dans La Tempête de Shakespeare* – *Nymphe cueillant du chèvrefeuille* – une aquarelle.
VENTES PUBLIQUES : LONDRES, 6 mars 1970 : *Portrait d'Anne Matthew* : **GNS 750** – LONDRES, 14 oct. 1977 : *Anne Matthew 1846*, h/t (86x112) : **GBP 700** – NEW YORK, 12 juin 1980 : *Ariel 1859*, h/pan. parqueté (38x53) : **USD 1 700** – LONDRES, 17 mars 1982 : *The Infant of the Apocalypse saved from the Dragon*, h/t, haut arrondi (228,5x137) : **GBP 2 000** – LONDRES, 26 nov. 1985 : *Hermia and Helena 1834*, h/t (50,5x63,5) : **GBP 6 000** – LONDRES, 4 nov. 1994 : *Portia et la cassette*, h/t (62,8x49,5) : **GBP 4 600**.

SEVERN Mary. Voir **NEWTON**

SEVERN Walter
Né en 1830 à Rome. Mort le 22 septembre 1904 à Londres. XIXe siècle. Britannique.
Peintre de paysages et de marines.
Membre de la Royal Cambrian Academy. Il exposa à Londres de 1853 à 1889. On voit de lui au Musée de Sydney *Cowden Knowes*, et à celui de Melbourne (Victoria), *Port de Borrastle*.
VENTES PUBLIQUES : LONDRES, 17 oct. 1984 : *La Tamise à Westminster 1876*, aquar. reh. (34,3x49,5) : **GBP 750** – PARIS, 28 fév. 1997 : *Troupeau se désaltérant dans un lac de montagne 1889*, aquar./cart. (62,5x98,5) : **FRF 6 000**.

SEVERO da Bologna
XVe siècle. Actif à Bologne vers 1460. Italien.

Peintre.
Élève de D. Scannabecchi.

SEVERO da Ravenna
XVe siècle. Actif à Padoue dans le dernier quart du XVe siècle. Italien.
Sculpteur et fondeur.
Il a sculpté un *Saint Jean* dans l'église Saint-Antoine à Padoue.
VENTES PUBLIQUES : LONDRES, 3 mai 1977 : *Satyre debout*, bronze patiné (H. 21,7) : **GBP 5 000** – LONDRES, 25 juin 1980 : *Cheval cabré*, bronze (H. 20,5) : **GBP 14 500** – LONDRES, 11 déc. 1984 : *Satyre agenouillé*, bronze doré (H. 19,5) : **GBP 8 000** – LONDRES, 24 avr. 1986 : *Lo spinario*, bronze (H. 19) : **GBP 30 000**.

SEVERONI Giuseppe
XVIIe siècle. Actif à Bologne en 1609. Italien.
Peintre.
Il exécuta les peintures dans une chapelle de l'église Sainte-Prassède de Rome.

SEVESI Fabrizio
Mort en 1837. XIXe siècle. Actif à Turin. Italien.
Peintre de décors.
Neveu et élève de B. Galliari.

SEVESO Carlos
Né en 1954. XXe siècle. Uruguayen.
Peintre d'animaux. Néo-expressionniste.
Il transcrit avec violence, dans une palette agressive, des terreurs enfantines (peur du loup).
BIBLIOGR. : Damian Bayon, Roberto Pontual : *La Peinture de l'Amérique latine au XXe s.*, Mengès, Paris, 1990.

SEVESTE Charles Émile
Né à Lille (Nord). XIXe siècle. Français.
Sculpteur.
Élève de Chéret. Il débuta au Salon de 1878.

SEVESTRE Jean I
Mort le 18 octobre 1650. XVIIe siècle. Actif à Paris. Français.
Peintre.
Père de Jean Sevestre II.

SEVESTRE Jean II
Né vers 1623. Mort le 8 août 1694. XVIIe siècle. Actif à Paris. Français.
Peintre.
Fils de Jean Sevestre I.

SEVESTRE Jean III
Né en 1676. XVIIIe siècle. Actif à Paris. Français.
Peintre.
Fils de Jean Sevestre II.

SEVESTRE Jean IV
Mort le 26 mars 1737. XVIIIe siècle. Actif à Paris. Français.
Peintre.

SEVESTRE Jules Marie
Né le 2 février 1834 à Breteuil (Seine-et-Oise). Mort le 9 octobre 1901 à Paris. XIXe siècle. Français.
Peintre de genre et de portraits et aquarelliste.
Élève de Corot et de Cogniet. Il débuta au Salon de 1864 ; mention honorable en 1883. Le Musée de Rouen conserve de lui *La Folie du Biblise*.

SEVILL Luis
XIXe siècle. Actif à Jerez actif à la Frontera, au milieu du XIXe siècle. Espagnol.
Portraitiste.
Élève de J. G. Brücke à Berlin. Il travailla à Cadix et à Jérez.

SEVILLA ROMERO Y ESCALANTE Juan de. Voir **JUAN de Sevilla**

SEVILLA SAEZ Juan
Né en 1922 à La Roda (Castille). XXe siècle. Actif depuis 1956 en France. Espagnol.
Peintre de paysages, aquarelliste, graveur.
Peintre autodidacte, attiré dès sa plus jeune enfance par le dessin, il finit par se consacrer à la peinture, et ne se détourna jamais de sa vocation, en dépit des difficultés matérielles. Il ne passera que deux ou trois années à l'école des beaux-arts de San Carlos de Valence.
Il décide de quitter l'Espagne pour Paris, où, pendant un an, il suit les cours de l'école des beaux-arts, se perfectionnant dans les techniques de la gravure. Il retourne en 1954 à Valence pour revenir en France en 1956 où il s'installe définitivement.

Il a participé à de nombreuses expositions collectives ainsi qu'aux divers Salons parisiens. Il a montré ses œuvres pour la première fois dans des expositions personnelles à Palma de Majorque puis à Valence.

Peintre paysagiste, plein de poésie, coloriste né passionné par son art, c'est un des meilleurs aquarellistes de Valence.

SEVILLA Y SANCHEZ Nicasio
Né à San Martin de la Vega. Mort en janvier 1872 à Madrid. XIXᵉ siècle. Espagnol.
Sculpteur.
Élève de J. Piquer. Le Musée de Séville conserve de lui *Remise des clefs de Coïmbre*.

SEVILLE W.
XIXᵉ siècle. Britannique.
Silhouettiste.
Il travailla dans le Lancaster, vers 1821.

SEVIN Claude
Né vers 1750 à Tournon. XVIIIᵉ siècle. Français.
Peintre.
Élève de G. F. Doyen à Paris. Il peignit des portraits. Le Musée de Toulouse conserve de lui *Alexandre et Diogène*.

SEVIN Claudius Albert, dit Echo
Né à Tournai. Mort en 1776. XVIIIᵉ siècle. Éc. flamande.
Peintre de portraits et d'histoire.
Il travailla à Bruxelles, à Liège, en Angleterre et en Suède. En 1775 il alla à Rome, où il prit le surnom d'*Echo*. Le Musée des Offices, à Florence, conserve *Portrait de l'artiste peint par lui-même*.

SEVIN Constant
Né en 1821. Mort en 1888 à Paris. XIXᵉ siècle. Français.
Modeleur.

SEVIN Fernand de
XXᵉ siècle. Français.
Peintre.
Il exposa à Paris, au Salon des Artistes Français, où il obtint des médailles de bronze en 1900, d'argent en 1937.

SEVIN François
XVIIᵉ siècle. Actif à Tournon. Français.
Peintre.
Élève de Hor. Le Blanc. Il travailla pour le roi et la ville de Lyon.

SEVIN Jean
Mort le 21 mars 1702 à Tournon. XVIIᵉ siècle. Français.
Peintre.
Fils de François S.

SEVIN Jean Baptiste
XVIIIᵉ siècle. Travaillant de 1739 à 1758. Éc. flamande.
Peintre.
Il a peint le plafond de l'église Notre-Dame de la Chapelle à Bruxelles en 1752.

SEVIN Jean Pierre
Né vers 1744 à Tournon. XVIIIᵉ siècle. Français.
Peintre.
Fils de François S.

SEVIN Lucie
XXᵉ siècle. Française.
Sculpteur.
Elle exposa à Paris, au Salon des Artistes Français ; elle reçut une médaille de bronze en 1932, d'argent en 1937, d'or à l'Exposition internationale de Paris la même année.

SEVIN Nicolas
XVIIᵉ siècle. Actif à Tournon. Français.
Peintre.
Peut-être frère de François S.

SEVIN Pierre Paul
Né en 1650 à Tournon. Mort le 2 février 1710 à Tournon. Bellier de la Chavignerie donne 1676 pour sa mort. XVIIᵉ-XVIIIᵉ siècles. Français.
Peintre d'histoire, portraits, peintre à la gouache, dessinateur.
Il s'établit à Lyon comme peintre de portraits et y jouit d'une certaine renommée. On affirme qu'il fournit les dessins pour plusieurs gravures représentant des faits remarquables du règne de Louis XIV. Plusieurs de ses portraits furent gravés, notamment celui de *Mlle de la Vallière*.

Musées : CRACOVIE (Mus. Czartoryski) : *Réception de l'ambassadeur de Pologne par le sultan en 1678* – LONDRES (Victoria and Albert Mus.) : *Turenne à Cheval*.
Ventes Publiques : PARIS, 1756 : *Les Quatre Cénacles*, miniat. d'après Véronèse : **FRF 600** – PARIS, 1777 : *Le Repas chez le pharisien*, gche, miniat. d'après Paul Véronèse : **FRF 135** – PARIS, 1883 : *Les Quatre Cénacles*, miniat. d'après Véronèse : **FRF 6 000** – PARIS, 10-12 mai 1900 : *Monument funéraire de Gaston de Foix* : **FRF 295** – PARIS, 6 fév. 1920 : *Carmélite au pied du Christ* : **FRF 260** – PARIS, 26 mars 1927 : *Vue de la ville de Arnheim*, gouache. attr. : **FRF 25 000** – PARIS, 13-15 mai 1929 : *Inauguration du Pont-Royal à Paris*, gche : **FRF 9 500** ; *A la gloire de Louis XIV, protecteur des arts*, gche : **FRF 9 000** ; *Le tombeau du maréchal de Turenne*, gche : **FRF 3 200** – PARIS, 24 nov. 1977 : *Décoration funèbre : service solennel à la mémoire de Défunt S.A. MGR. Henri de Bourbon* ; *Dessin de l'Appareil pour l'inhumation de S.A.S. MGR. Louis de Bourbon*, deux gches (43x29 chaque) : **FRF 90 000** – VERSAILLES, 25 févr 1979 : *Vanité 1681*, gche/vélin (20x33) : **FRF 4 800** – PARIS, 18 mars 1987 : *Inauguration du Pont Royal à Paris en 1685*, encre brune et lav. gris (24x16,5) : **FRF 20 000** – PARIS, 20 déc. 1988 : *Le Couronnement de la Vierge 1670*, h/t (87x113) : **FRF 142 000** – NEW YORK, 11 jan. 1994 : *Le prince de Turenne dédiant sa thèse au roi Louis XIV au Collège de Clermont* ; *L'Attaque de Valence par l'Armée française 1679*, craie noire, encre et lav., deux projets pour la thèse du prince de Turenne (23,6x15 et 24,7x15,4) : **USD 1 150**.

SEVIN DE LA PENAYE Charles
Né vers 1686 à Fontainebleau. Mort le 9 mai 1733 à Paris. XVIIIᵉ siècle. Français.
Peintre d'histoire et portraitiste.
Assistant de H. Rigaud. Il a peint en collaboration avec cet artiste un *Portrait de J. B. Bossuet, évêque de Meaux*, qui se trouve au Musée du Louvre de Paris.

SEVO Ferdinando
Originaire du Piémont. XVIIIᵉ siècle. Travaillant à Rome vers 1705. Italien.
Médailleur.

SEVOSTIANOV Feudor
Né en 1924 à Briansk. XXᵉ siècle. Russe.
Peintre de paysages animés.
Il fit ses études à l'Institut Répine de Leningrad où il fut élève de Boris Ioganson. Membre de l'Union des Peintres d'URSS, il reçut le titre de Peintre émérite de l'URSS. Il est professeur à l'Institut Répine.
Musées : MOSCOU (min. de la Culture) – SAINT-PÉTERSBOURG (Mus. de l'acad. des Beaux-Arts) – SAINT-PÉTERSBOURG (Mus. de la ville).
Ventes Publiques : PARIS, 24 sep. 1991 : *Rivalité*, h/t (109x101) : **FRF 20 500**.

SEVRETTE Jules Adrien
Né à Clermont. XIXᵉ siècle. Français.
Peintre de paysages, aquarelliste et graveur à l'eau-forte.
Élève de A. Cassagne. Il exposa au Salon de 1868 à 1882. Sociétaire des Artistes Français depuis 1901 ; mention honorable en 1888.

SEVRIN Jan Baptista ou Joannes Baptist
Né le 23 octobre 1817 à Anvers. XIXᵉ siècle. Belge.
Peintre de genre.
Il fut élève de N. de Keyser.
Ventes Publiques : BERNE, 26 oct. 1988 : *Le Succès*, h/t (74x63) : **CHF 6 000**.

SEVRIN Jeanne. Voir DIRMER-SEVRIN

SEVRJOUGIN Ivan Iliaronovitch
XIXᵉ siècle. Actif dans la seconde moitié du XIXᵉ siècle. Russe.
Sculpteur.
Élève de l'École d'Art de Moscou.

SEWABENTHALER Hans. Voir SCHWANTHALER
SEWAGEN Heini ou Heinrich. Voir SEEWAGEN
SEWARD Edwin
XIXᵉ-XXᵉ siècles. Britannique.
Peintre de paysages, architectures.
Il vécut et travailla à Cardiff, où il fut aussi architecte. Il fut membre de la Royal Cambrian Academy et de la Society of British Architects. Il exposa à Londres, notamment à la Royal Academy, à partir de 1890.
Musées : CARDIFF : *Les Clochers de Bruges*.

SEWARD JOHNSON J.
XXe siècle. Américain.
Sculpteur de figures. Hyperréaliste.
Il a montré ses œuvres en Europe dans des expositions personnelles en 1995, notamment à l'hôtel Le Mirador à Mont-Pèlerin (Suisse).
Ses sculptures grandeur nature représentent des personnages, ménagères, touristes, observant le paysage, plus vrais que nature.

SEWELL Amanda ou Lydia Amanda ou Brewster-Sewell
Née le 24 février 1839 à North Elba. XIXe siècle. Active à New York. Américaine.
Portraitiste et peintre de genre.
Femme de Robert S. Élève des académies de New York et de Paris.
VENTES PUBLIQUES : NEW YORK, 25 mars 1997 : *Bacchanale*, h/t (151,5x325,1) : **USD 31 050.**

SEWELL Robert Van Vorst
Né en 1860 à New York. Mort le 18 novembre 1924 à Florence. XIXe-XXe siècles. Américain.
Peintre de genre et décorateur.
Il fut, à Paris, élève de Jules Lefebvre et de Gustave Boulanger. Membre associé de la National Academy de New York, médaille d'argent à Boston en 1891, à Buffalo en 1901, à Saint Louis en 1904. On cite de lui : *Les Pèlerins de Canterbury* (Georgian Court, Lakenwood, New Jersey) et *Psyché* (Regis Hotel, New York).
VENTES PUBLIQUES : NEW YORK, 11 et 12 avr. 1907 : *Bacchante* : **USD 525** – LOS ANGELES, 28 nov. 1973 : *La baignade* 1889 : **USD 1 800** – LOS ANGELES, 15 oct 1979 : *Bacchic procession* 1896, h/t (76,2x101,6) : **USD 3 750** – LONDRES, 28 mai 1981 : *Une nymphe*, h/t (59x23) : **GBP 1 200.**

SEWERT Hans Matthes. Voir SEBERT

SEWOHL Waldemar
Né le 28 juin 1887 à Wismaz. XXe siècle. Allemand.
Peintre de paysages.
Il fut élève de W. Blanke.

SEWRENTZ
XVIIIe siècle. Actif à Elbing. Allemand.
Sculpteur.
Il a peint l'autel de l'église d'Altfelde en 1711.

SEWRIN-BASSOMPIERRE Aimé Henry Edmond
Né le 1er novembre 1809 à Paris. Mort en octobre 1896 à Paris. XIXe siècle. Français.
Peintre de portraits, de genre et pastelliste.
Élève de Hersent et de Detouche. Entré à l'École des Beaux-Arts le 3 avril 1832. Il exposa au Salon de 1832 à 1875 ; médaille de troisième classe en 1846.

SEXER Ginette
Née en 1913 à Strasbourg (Bas-Rhin). XXe siècle. Française.
Peintre, graveur.
Elle vit et travaille à Paris.
Elle a participé en 1992 à l'exposition : *De Bonnard à Baselitz – Dix Ans d'enrichissements du cabinet des estampes 1978-1988* à la Bibliothèque nationale à Paris.
MUSÉES : PARIS (BN, Cab. des Estampes) : *Rêve bleu* 1986, eau-forte et aquat.

SEXMINI Bartolomé
XVIIIe siècle. Actif au milieu du XVIIIe siècle. Espagnol.
Sculpteur.
Il exécuta des sculptures décoratives dans le château de Riofrio, près de Séville.

SEXTO Francesco
XVe siècle. Actif dans la seconde moitié du XVe siècle. Italien.
Sculpteur.
Il travailla à Rome et à Tolède.

SEXTON Fredrick Lester
Né le 13 septembre 1887 à Chechire (Connecticut). XXe siècle. Britannique.
Peintre.
Il fut élève de l'université de Yale dans la section beaux-arts, de Sergeant Kendall et John T. Weir. Il fut membre du Salamgundi Club.
VENTES PUBLIQUES : NEW YORK, 31 mars 1994 : *L'hiver en Nouvelle-Angleterre*, h/t (61x91,4) : **USD 1 380.**

SEXTON Joan
XXe siècle. Britannique.
Sculpteur.
Il a participé en 1946, à Paris, à l'exposition consacrée à l'art sacré anglais.

SEXTRA Hinrich I
Mort en 1625. XVIIe siècle. Actif à Lübeck. Allemand.
Sculpteur sur bois.
Il exécuta des sculptures sur bois dans l'église Saint-Jacques de Lübeck.

SEXTRA Hinrich II
Mort en 1647. XVIIe siècle. Actif à Lübeck. Allemand.
Sculpteur sur bois.
Fils de Hinrich I. Il a sculpté des escaliers et des grilles dans l'église Saint-Jacques de Lübeck.

SEYBOLD Christian ou Seibold
Né en 1697 à Mayence. Mort le 19 mai ou le 29 septembre 1768 à Vienne. XVIIIe siècle. Allemand.
Peintre de portraits.
Il fut nommé peintre de Marie-Thérèse en 1749.
Il peignait dans la manière de Denver.

MUSÉES : BRESLAU, nom all. de Wroclaw : *Tête de vieille femme* – *Tête de vieillard* – BUDAPEST : *La Fille de l'artiste* – *L'Artiste* – *La Panse du porc* – DRESDE : cinq portraits, dont celui de l'artiste – FLORENCE (Mus. des Offices) : *L'Artiste* – HANOVRE : *Vieille femme riant* – MAYENCE : *L'Artiste* – OSLO : *Portrait d'homme* – PARIS (Mus. du Louvre) : *L'Artiste* – STUTTGART : *Jeune Homme imberbe* – deux portraits d'hommes – *Portrait de femme* – *Jeune garçon dessinant* – VIENNE (Mus. du Baroque) : *Portrait de jeune fille, une paire* – *Portrait de jeune homme* – VIENNE (Mus. Liechtenstein) : *L'Artiste* – *La Fille de l'artiste.*
VENTES PUBLIQUES : PARIS, 3-4 mai 1923 : *Un vétéran* : **FRF 320** – LONDRES, 21 oct. 1994 : *Femme apprenant à chanter à un jeune garçon*, h/t (91,1x79,3) : **GBP 12 075** – PARIS, 24 juin 1996 : *Portrait de la femme de l'artiste*, h/métal (43,5x33,5) : **FRF 100 000.**

SEYBOLD Egid
Né le 16 juillet 1794 à Schwäbisch Gmünd. Mort le 13 août 1866 à Schwäbisch Gmünd. XIXe siècle. Allemand.
Peintre de portraits.
Il étudia à l'Académie de Munich et à l'Académie de Vienne. Il travailla comme peintre décorateur à Vienne et voyagea à partir de 1818 en Allemagne du Sud. Il devint en 1830 professeur de dessin à Gmünd et peignit surtout des portraits.

SEYBOLD Georg von
Né le 20 mars 1832 à Schrobenhausen. Mort le 17 octobre 1900 à Munich. XIXe siècle. Allemand.
Peintre.
Il étudia à Munich avec W. von Kaulbach et à Paris avec Couture. L'ancien Musée national de Bavière garde de lui une fresque : *Prise de Braunau en 1705 par Plinganser.*
VENTES PUBLIQUES : COLOGNE, 12 juin 1980 : *Le marchand de souricières* 1873, h/t (85x98) : **DEM 10 000.**

SEYBOLD Karl Jacob
Né en 1786. Mort en 1844. XIXe siècle. Autrichien.
Peintre de portraits.
Il travailla à Vienne entre 1805 et 1821.

SEYBOLD Matthias
Né le 23 février 1696 à Wernfels. Mort le 29 octobre 1765. XVIIIe siècle. Allemand.
Sculpteur de compositions religieuses.
Sculpteur de la cour et architecte, il est le représentant le plus important du style rococo à Eichstätt. Son œuvre est d'inspiration uniquement religieuse et se trouve surtout représentée à la cathédrale d'Eichstätt.

SEYBOTH Adolphe
Né en 1848 à Strasbourg. Mort en 1907 à Strasbourg. XIXe-XXe siècles. Français.

Dessinateur.

Il est d'autre part l'auteur des planches contenues dans *Costumes des Femmes de Strasbourg* (Strasbourg, 1880) et *Costumes strasbourgeois d'hommes* (Strasbourg, 1881). Il fut aussi historiographe.

Musées : Strasbourg : aquarelles et dessins.

SEYDEL. Voir aussi SEIDEL et SEIDL

SEYDEL Christoph Matthäus
Né en 1668 à Weissenfels. Mort en 1723 à Berlin. XVIIᵉ-XVIIIᵉ siècles. Allemand.
Dessinateur amateur.

SEYDEL Eduard Gustav
Né le 18 mars 1822 au Luxembourg. Mort le 30 septembre 1881 à Dresde. XIXᵉ siècle. Luxembourgeois.
Peintre de genre, portraits, paysages animés, paysages, intérieurs.

Il fut élève de l'Académie de Düsseldorf, de 1844 à 1845 et de l'Académie d'Anvers. Il travailla à Dresde.

Musées : Chemnitz (Gal. mun.) – Dresde (Gal. Mod.) : *Portrait de l'artiste par lui-même.*

Ventes Publiques : Londres, 14 juin 1972 : *Scène de taverne* : GBP 500 – Cologne, 15 juin 1973 : *La Roue cassée* : DEM 4 400 – Crewkerne (Angleterre), 21 juil. 1977 : *Scène d'intérieur* 1859, h/t (36x42,5) : GBP 6 200 – Copenhague, 24 avr 1979 : *Nombreux personnages dans un paysage boisé*, h/t (52x43) : DKK 30 000 – New York, 29 juin 1983 : *Une boisson chaude* 1860, h/t (33x42,5) : USD 1 600 – Londres, 24 juin 1988 : *La Visite du colporteur*, aquar. (16,3x21,9) : GBP 440 – New York, 28 mai 1992 : *L'Heure du café* 1859, h/t (35,6x42,5) : USD 5 225 – Heidelberg, 5-13 avr. 1994 : *Fête de village*, h/pan. (11,7x18,3) : DEM 3 800.

SEYDEL Franz. Voir SEITL

SEYDEL Hans
Né le 18 septembre 1866 à Karschau (Silésie). Mort le 13 juillet 1916 à Ober-Arnsdorf. XIXᵉ-XXᵉ siècles. Allemand.
Peintre d'architectures, paysages, graveur.

Il étudia à Berlin avec Otto Brausewetter et à Vienne avec William Unger. Il réalisa aussi des lithographies.

Musées : Breslau, nom all. de Wroclaw : *Un Cloître.*

SEYDEL Wilhelm ou Christoph Wilhelm. Voir SEIDEL

SEYDELMANN Appolonie, née de Forgue
Née le 17 juin 1767 à Venise ou à Trieste en 1768. Morte le 27 juin 1840 à Dresde. XVIIIᵉ-XIXᵉ siècles. Italienne.
Peintre et miniaturiste.

Femme de Crescentius Josephus Jacob S. Elle peignit en miniature avec beaucoup de talent et produisit de petites copies à la sépia d'après les grands maîtres italiens, qui furent très recherchées. Elle était membre de l'Académie de Dresde. En 1789 elle suivit son mari à Rome et l'aida dans ses travaux.

SEYDELMANN Crescentius Josephus Jacob
Né en juillet 1750 à Dresde. Mort le 27 mars 1829 à Dresde. XVIIIᵉ-XIXᵉ siècles. Allemand.
Peintre d'histoire, de sujets allégoriques, portraits, dessinateur.

Il commença ses études avec Bernardo Bellotti et Casaneva, et pensionné par l'Électeur, alla se perfectionner à Rome. Rafael Mengs, avec qui il était lié d'amitié, lui donna des conseils. Il produisit à cette époque un grand nombre de dessins à la sépia d'après les grands maîtres italiens, qu'il vendait facilement aux étrangers visitant la Ville éternelle et particulièrement aux Anglais. A son retour dans sa ville natale, il fut nommé professeur de dessin à l'Académie. En 1788, il commença des copies d'œuvres de la Galerie pour les graveurs. L'année suivante il se rendit à Rome avec sa femme. Il alla ensuite à Saint-Pétersbourg. Plusieurs des portraits peints par lui furent gravés. Il est l'auteur de quelques estampes.

SEYDER Abraham. Voir SEUTTER

SEYDEWITZ Carl Christian
Né le 3 novembre 1777 à Nortorf (Holstein). Mort le 10 octobre 1857 à Copenhague. XIXᵉ siècle. Danois.
Peintre de portraits.

Il était le fils de Joh. Christoff Heinrich S., architecte, et le jeune frère de Hans Joachim. Il fut officier jusqu'en 1815.

Ventes Publiques : Munich, 29 nov. 1989 : *La Famille de l'artiste*, h/t (148,5x119) : DEM 27 500.

SEYDEWITZ Hans Joachim
Mort le 20 mai 1842. XIXᵉ siècle. Danois.
Peintre amateur et officier.

SEYDEWITZ Max von
Né le 4 avril 1862 à Ribnitz. XIXᵉ-XXᵉ siècles. Allemand.
Peintre de portraits.

Il étudia à Weimar et travailla à Malchin, Munich, Dachau et finalement à Riedenburg.

SEYDL Franz. Voir SEITL

SEYDL Zdenek
Né en 1916 à Trebon. Mort en 1979. XXᵉ siècle. Tchécoslovaque.
Peintre, pastelliste, graveur, illustrateur, peintre de décors de théâtre, céramiste.

Il participe à des expositions collectives : manifestations du groupe 7 d'Octobre, 1962 Biennale de Venise.

Très influencé par l'art chinois, un voyage en Chine, en 1955, lui permit d'approfondir sa connaissance des sources de sa propre vision. En tant que peintre et graveur à la pointe sèche, il se consacre à la traduction plastique, usant volontiers des arabesques et des volutes du Jugendstil 1900, du monde microscopique des insectes ou parfois d'autres animaux. En tant qu'illustrateur, il a souvent traité le thème des horreurs commises par les régimes fascistes. Il a aussi dessiné des dessins animés et des films de marionnettes.

Bibliogr. : Bernard Dorival, sous la direction de... : *Peintres contemp.*, Mazenod, Paris, 1964.

SEYDLER J. Joseph
XVIIIᵉ siècle. Actif vers 1715. Allemand.
Peintre.

L'église de Hainfeld conserve de lui *Sainte Barbara montant au ciel.*

SEYDLITZ Friedrich Wilhelm von
Né le 3 février 1721 à Calcar. Mort le 8 novembre 1773 à Ohlau. XVIIIᵉ siècle. Actif en Prusse. Allemand.
Peintre amateur.

Général de cavalerie. Le Cabinet des Estampes de Berlin conserve de lui plusieurs aquarelles représentant des *Scènes de camp et de pillage.*

SEYDLITZ Jozef Narcyz Kajetan ou Sejdlitz, Zaidlitz
Né le 23 octobre 1789 à Varsovie. Mort en juin 1845 à Varsovie. XIXᵉ siècle. Polonais.
Peintre.

Il étudia avec Vogl. En 1803, il continua ses études à l'Académie des Beaux-Arts de Dresde. En 1809, il retourna à Varsovie, peu après, il se rendit en Volhynie dans la famille de Karvizci pour faire plusieurs portraits. Ensuite il vint à Krzemieniec comme professeur de peinture et y resta jusqu'en 1837. Il vécut les dix dernières années de sa vie à Varsovie. Le Musée National de Varsovie et celui de Posen conservent de lui *Vue de Krzemieniec.*

SEYDLITZ Reinhart von
Né le 20 octobre 1850 à Berlin. XIXᵉ siècle. Allemand.
Peintre de portraits, paysagiste et écrivain.

Élève d'Alex. Wagner.

SEYFER Conrad ou Sifer, Syfer
XVᵉ siècle. Actif près d'Heidelberg. Allemand.
Sculpteur et architecte.

Il était le frère de Hans. Il se rendit en 1490 à Strasbourg et travailla à la cathédrale de cette ville. On lui attribue deux bustes en pierre de prophètes, provenant de la cathédrale de Strasbourg et se trouvant actuellement au Musée allemand de Berlin.

SEYFER Hans ou Seyffer ou Syfer, appelé aussi Hans von Heilbronn
Mort entre le 13 et le 21 mars 1509 à Heilbronn. XVᵉ-XVIᵉ siècles. Allemand.
Sculpteur.

Il était le frère de Conrad et de Lienhart. Son œuvre capitale est le *Mont des Oliviers* de la cathédrale de Spire. Il a subi l'influence de Schongauer.

SEYFER Lienhart ou Sefer, Seifer, Seiffer
XVIᵉ siècle. Allemand.
Sculpteur et fondeur.

Il était le frère de Conrad et de Hans. A dirigé une fonderie de cloches à Heidelberg.

SEYFERT
XIXᵉ siècle. Actif à Paris. Français.
Peintre de genre.
Exposa au Salon entre 1817 et 1822, des paysages et des sujets de genre.

SEYFERT Eloy de, baron
Né en Allemagne. XVIIIᵉ-XIXᵉ siècles. Travaillant à Metz. Allemand.
Peintre d'histoire.
Il était venu se fixer à Metz avant la Révolution. Il y réussit fort bien, mais ses relations avec la noblesse du pays, et peut-être ses sentiments personnels, lui firent quitter la France. En 1802, il était de retour dans la cité lorraine et reprenait sa place comme musicien au théâtre, peintre et professeur de peinture. Il eut de nombreux élèves. En 1808 il peignit pour une des salles de l'hôtel de ville *François de Lorraine, duc de Guise*, actuellement au musée de la ville. Il produisit nombre de paysages, fort recherchés de son vivant.

SEYFERT Johann Gottlieb ou Gotthelf ou Seyffert, Seiffert
Né le 9 juillet 1761 à Dresde. Mort le 30 mars 1824 à Dresde. XVIIIᵉ-XIXᵉ siècles. Allemand.
Graveur au burin, dessinateur et pastelliste.
Élève de C. F. Boëtius, J. Casanova et C. F. Stölzel. Il travailla à Dresde. Son œuvre graphique se trouve réunie au Cabinet des estampes de la ville.

SEYFERT Otto
Né le 8 décembre 1884 à Loson. XXᵉ siècle. Hongrois.
Peintre, illustrateur.
Il vit et travaille à Budapest.

SEYFERTH Jeremias. Voir SEIFFERT

SEYFERTH Johann Gottfried. Voir SEIFFERT

SEYFFART Christian Michael
Né en 1757 à Dresde. Mort après 1811. XVIIIᵉ-XIXᵉ siècles. Actif à Dresde. Allemand.
Dessinateur de figures et peintre.

SEYFFART Conrad Gottfried
Mort le 17 octobre 1795. XVIIIᵉ siècle. Actif à Dorotheenthal. Allemand.
Peintre sur faïence.

SEYFFARTH Hans
XVIᵉ siècle. Actif à Dresde. Allemand.
Sculpteur sur pierre.
A travaillé à la construction de l'église du château de Hartenfels, près de Torgau.

SEYFFARTH Louisa, Mrs. Voir SHARPE Louisa

SEYFFER August
Né le 9 août 1774 à Lauffen. Mort le 15 août 1845 à Stuttgart. XVIIIᵉ-XIXᵉ siècles. Allemand.
Peintre, paysagiste et graveur.
Il fit ses études à Stuttgart et à Vienne. Il fut conservateur des gravures à Stuttgart. Il a gravé des paysages représentant souvent des vues des environs de Stuttgart et de Tubingen.

SEYFFER Hans. Voir SEYFER

SEYFFERT Heinrich Abel
Né le 24 avril 1768 à Magdeburg. Mort le 18 octobre 1834 à Berlin. XVIIIᵉ-XIXᵉ siècles. Allemand.
Peintre de portraits et de figures, pastelliste, miniaturiste.
Il travailla pour la cour à Berlin. Il fit à partir de 1793 des envois aux expositions de l'Académie de Berlin et a peint de nombreux portraits. Le Musée Hohenzollern à Berlin conserve de lui les portraits en miniature de la reine *Louise et de sa sœur*.

SEYFFERT Johann Gottlieb ou Gotthelf. Voir SEYFERT

SEYFFERT Leopold Gould
Né le 6 janvier 1887 à California (Montana). Mort en 1956. XXᵉ siècle. Américain.
Peintre de portraits, nus.
Il fut membre de la Fédération américaine des arts et du Salmagundi Club. Il fut élève de William M. Chase. Il se fixa à New York. Il obtint de nombreuses médailles d'or.

MUSÉES : CHICAGO (Inst. of Art) – DETROIT – WASHINGTON D. C. (Corcoran Gal.).
VENTES PUBLIQUES : SAN FRANCISCO, 6 nov. 1985 : *L'étole de fourrure 1912*, h/t (152,5x91,5) : **USD 4 000** – NEW YORK, 31 mars 1993 : *Mrs Henry Clews*, h/t (208,3x101,6) : **USD 4 600** – NEW YORK, 3 déc. 1996 : *Jeune Hollandaise cousant 1912*, h/t (97,2x91,5) : **USD 16 100**.

SEYFFERTH Gustav
Né à Schleiz. XIXᵉ siècle. Autrichien.
Peintre de genre.
Il fut à partir de 1868 élève de l'École des Beaux-Arts de Weimar. Il travailla à Rome entre 1875 et 1876.
MUSÉES : GRAZ : *Bohémiens dans la neige* – *Fête d'automne à Rome* – *Sieste au bord de la mer*.

SEYFRIDT Christoph Wilhelm
XVIIᵉ siècle. Actif vers 1634. Suisse.
Miniaturiste.

SEYFRIED. Voir aussi SEEFRIED

SEYFRIED Ferdinand
Né vers 1750. Mort le 2 janvier 1828. XVIIIᵉ-XIXᵉ siècles. Actif à Cologne. Allemand.
Peintre décorateur.
Il était le fils de Norbert. Il fut membre de la Gilde des peintres à partir de 1787.

SEYFRIED Johann Felix ou Zeyfried, Siegfried
XVIIIᵉ siècle. Polonais.
Peintre.
Il fut de 1768 à 1770 peintre à la cour du prince A. Sulkovski en Pologne.

SEYFRIED Johann Georg
XVIIIᵉ siècle. Actif à Würzburg. Allemand.
Sculpteur.

SEYFRIED Johann Heinrich
XVIIIᵉ siècle. Allemand.
Peintre.
Il décora en 1701 une église dans la région de Gotha.

SEYFRIED Johann Heinrich
Mort le 15 mai 1771. XVIIIᵉ siècle. Actif à Bayreuth-Saint-Georges. Allemand.
Peintre sur porcelaine et sur faïence.
Il se maria en 1745 à Bayreuth-Saint-Georges.

SEYFRIED Karl
XVIIIᵉ siècle. Actif à Cologne vers 1797. Allemand.
Dessinateur.

SEYFRIED Norbert
Originaire de Prague. XVIIIᵉ siècle. Allemand.
Peintre.
Il travailla à Bonn entre 1756 et 1782 comme peintre à la cour des princes Clement August et Max Friedrich. Il était le père de Ferdinand. Il a surtout peint des scènes d'histoire à l'aquarelle et à l'huile. Plusieurs de ses dessins se trouvent au Musée Wallraf-Richartz de Cologne.

SEYFRIED Wilhelmine
Née en 1785 à Dresde. Morte le 7 novembre 1847 à Dresde. XIXᵉ siècle. Allemande.
Graveur au burin.
A partir de 1801, elle fut l'élève de J. A. Darnstedt. Elle a gravé des paysages d'après J. C. Klengel et J. G. Wagner.

SEYKORA Wenzel ou Vaclav ou Sykora
Né le 26 novembre 1793 à Deutsch-Brod. Mort le 6 avril 1856 à Radonitz. XIXᵉ siècle. Tchécoslovaque.
Peintre d'architectures et paysagiste.
Il entra en 1814 au cloître de Strahow à Prague, qui garde quelques-uns de ses tableaux et esquisses.

SEYL. Voir ZYL

SEYLBERGH Jaak Van den
Né en 1884 à Anvers. Mort en 1960. XXᵉ siècle. Belge.
Peintre de paysages, pastelliste, miniaturiste.
Il fut élève de l'Académie des Beaux-Arts d'Anvers.
Il se consacra surtout aux paysages typiques de la Campine.
BIBLIOGR. : In : *Dict. biogr. illustré des artistes en Belgique depuis 1830*, Arto, Bruxelles, 1987.
VENTES PUBLIQUES : BRUXELLES, 27 mars 1990 : *Verger en fleurs*, h/t (65x100) : **BEF 45 000** – LOKEREN, 8 mars 1997 : *Le Port de Bruges*, past./pan. (60x55) : **BEF 10 000**.

SEYLER. Voir aussi SEILER et SEILLER

SEYLER Johann Christian
Né en 1651. Mort le 19 février 1711 à Leipzig. XVIIᵉ-XVIIIᵉ siècles. Allemand.
Graveur au burin.
A gravé une vue de l'église Saint-Mathieu à Leipzig.

SEYLER Johann Georg. Voir SEILLER

SEYLER Julius
Né en 1873 à Munich (Bavière). Mort en 1958 à Munich (Bavière). XIXᵉ-XXᵉ siècles. Allemand.
Peintre d'animaux, paysages.
Il fut élève de Ludwig Schmid Reutte, Wilhelm von Diez, Herterich et Heinrich Zügel, à l'académie des beaux-arts de Munich. Il vécut de 1913 à 1921 comme fermier aux États-Unis.

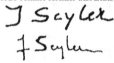

MUSÉES : AUGSBOURG – BEUTHEN – MUNICH – PFORZHEIM – SCHLEISS-HEIM – STUTTGART – ZURICH.
VENTES PUBLIQUES : COLOGNE, 27 juin 1974 : *Les pêcheurs de crevettes* : DEM 2 400 – MUNICH, 30 nov. 1978 : *Le laboureur*, h/pap. (60x80) : DEM 2 800 – MUNICH, 30 nov 1979 : *Les pêcheurs de crevettes*, h/t (70x100) : DEM 3 300 – BERNE, 1ᵉʳ mai 1980 : *Pêcheur et cheval*, temp./pan. (36x51) : CHF 1 600 – MUNICH, 28 nov. 1981 : *Chemin de campagne*, h/pap. mar./pan. (60x80) : DEM 10 500 – COLOGNE, 22 oct. 1982 : *Le pêcheur de crabes*, temp. (32,5x50) : DEM 3 000 – COLOGNE, 28 oct. 1983 : *La Récolte de pommes de terre*, h. et temp. (70x100) : DEM 12 000 – VIENNE, 10 sep. 1985 : *Bouquet de fleurs et oiseau*, h/t (60x50) : ATS 100 000 – COLOGNE, 20 oct. 1989 : *Pêche aux crevettes*, temp. (32x43) : DEM 2 400 – COLOGNE, 29 juin 1990 : *La pêche aux crevettes sur la côte hollandaise*, h/pap. (50x70) : DEM 2 200 – AMSTERDAM, 24 avr. 1991 : *Pêcheurs de crevettes sur une grève*, h/cart. (70x100) : NLG 6 670 – COPENHAGUE, 29 août 1991 : *Paysage avec une allée* 1908, h/t (47x69) : DKK 4 000 – MUNICH, 21 juin 1994 : *La chasse aux buffles*, h/cart. (72x99,5) : DEM 25 300 – MUNICH, 6 déc. 1994 : *La route de Diessener*, h/cart. (70x100) : DEM 27 600 – MUNICH, 27 juin 1995 : *Route bordée d'arbres ; Pêcheurs de crevettes et chevaux sur une plage*, h/pap. et h/cart., une paire (20,5x28,5 et 22x29,5) : DEM 14 950.

SEYLEVELDT Antonius Van
Né en 1640 à Amsterdam. XVIIᵉ siècle. Hollandais.
Graveur au burin.
Il travailla à Leyde.

SEYLMAKER Jacob ou Seilmaker, Seylmaecker
XVIIᵉ siècle. Actif à Rotterdam. Hollandais.
Peintre de marines.

SEYMIRI Hélène
Née à Istanbul. XXᵉ siècle. Turque.
Peintre de figures, paysages, fleurs.
Elle a exposé à Paris des figures, des paysages, des fleurs et des compositions d'inspiration littéraire. Elle tend à une sorte de merveilleux à structure réaliste.

SEYMOUR Edward
Mort en 1757. XVIIIᵉ siècle. Britannique.
Portraitiste.
Il peignait dans la manière de Kneller.

SEYMOUR George L.
XIXᵉ siècle. Britannique.
Peintre de sujets typiques, animaux.
Il exposa à Londres, notamment à Suffolk Street à partir de 1876.

VENTES PUBLIQUES : NEW YORK, 2 avr. 1909 : *Louisa* : USD 350 – LONDRES, 28 mai 1923 : *Tête de femme* : GBP 36 – LONDRES, 28 juil. 1924 : *Un garde arabe* : GBP 48 – LONDRES, 16 juil. 1976 : *Le Gardien du harem*, h/pan. (42x27,5) : GBP 550 – LONDRES, 3 nov. 1977 : *Le Charmeur de serpents*, h/t (59,7x44,4) : GBP 6 500 – LONDRES, 20 mars 1981 : *A Consecration of Arms*, h/pan. (35,6x22,9) : GBP 7 000.

SEYMOUR Hariette Anne
Née en 1830 à Marksbury. XIXᵉ siècle. Active à Dartmoor. Britannique.
Peintre de paysages, marines, aquarelliste.

SEYMOUR James
Né en 1702 à Londres. Mort en 1752 à Londres. XVIIIᵉ siècle. Britannique.
Peintre de sujets de sport, scènes de chasse, animaux, dessinateur.
Il était fils d'un banquier et sa situation de fortune lui permit de faire de l'art en amateur. Il dessinait facilement, particulièrement les chevaux, et plusieurs de ses œuvres furent gravées. Il était très lié avec Peter Lely.
MUSÉES : CAMBRIDGE – LONDRES (British Mus.).
VENTES PUBLIQUES : LONDRES, 27 nov. 1909 : *Flying Clitders* : GBP 18 – LONDRES, 12 mars 1910 : *Deux tableaux de chiens de chasse* : GBP 75 ; *Chasse au cerf* : GBP 46 – LONDRES, 22 fév. 1924 : *Chaise Match against Time* : GBP 54 – LONDRES, 6 mai 1927 : *Groom conduisant un cheval* : GBP 63 – LONDRES, 9 déc. 1927 : *Chasseur, son groom et son chien* : GBP 63 – LONDRES, 14 mai 1930 : *Scène de chasse* : GBP 360 – LONDRES, 25 juin 1930 : *Scène de chasse* : GBP 165 – LONDRES, 21 nov. 1934 : *Chasseur blanc* : GBP 98 – LONDRES, 21 mai 1935 : *Sujets de chasse* : GBP 135 – LONDRES, 15 mai 1946 : *Chasse au renard* : GBP 260 – LONDRES, 20 juil. 1951 : *Chasse à courre* : GBP 315 – LONDRES, 15 juin 1960 : *Course de chevaux* : GBP 550 – LONDRES, 16 juin 1961 : *Dames et Messieurs* : GBP 4 200 – LONDRES, 7 juil. 1965 : *Going to cover* : GBP 900 – LONDRES, 23 nov. 1966 : *M. Russell à cheval* : GBP 3 600 – LONDRES, 27 nov. 1968 : *Scène de chasse à Ashdown Park* : GBP 58 000 – LONDRES, 20 juin 1969 : *Portrait d'un cavalier* : GNS 13 000 – LONDRES, 10 déc. 1971 : *Crab avec son jockey* : GNS 14 000 – LONDRES, 17 mars 1972 : *Portrait équestre de Sir Roger Burgoyne* : GNS 26 000 – LONDRES, 31 oct. 1973 : *Chevaux de courses à l'entraînement* : GBP 38 000 – LONDRES, 26 juin 1974 : *Lord Craven à cheval* : GBP 9 500 – LONDRES, 19 nov. 1976 : *L'Entraînement des chevaux à Newmarket*, h/t (87,6x112) : GBP 15 000 – LONDRES, 24 juin 1977 : *Scène de chasse*, h/t (97,7x124,5) : GBP 38 000 – LONDRES, 18 juil 1979 : *Cheval de course avec son jockey*, h/t (30,5x36) : GBP 7 400 – LONDRES, 26 juin 1981 : *Cheval de course gris avec un palefrenier* 1746, h/t (49,5x62,2) : GBP 18 000 – LONDRES, 6 juil. 1983 : *John Warington, Esq., of Morden in Surrey on on his dark bay hunter* 1746, h/t (72x70) : GBP 35 000 – LONDRES, 20 nov. 1985 : *A bay racehorse and groom in a landscape* 1750, h/t (62x74,5) : GBP 55 000 – ALNWICK (Angleterre), 23 sep. 1986 : *Two racehorses at exercise on Newmarket Heath*, h/t (62,5x89) : GBP 20 000 – LONDRES, 19 fév. 1987 : *Chevaux et Cavaliers*, cr. et sanguine, six études : GBP 2 300 – NEW YORK, 12 juin 1987 : *Cheval bai et son groom dans un paysage* 1746, h/t (63,5x76,2) : USD 65 000 – LONDRES, 15 juil. 1988 : *Deux chevaux de course avec leurs couvertures dans leurs stalles avec un palefrenier et un chien* 1747, h/t (58,4x73,6) : GBP 154 000 – LONDRES, 18 nov. 1988 : *Trotteur bai tenu par son lad dans un paysage* 1742, h/t (64,1x75,8) : GBP 13 200 – LONDRES, 17 nov. 1989 : *Un pur-sang noir tenu par son palefrenier dans un vaste paysage* 1745, h/t (50,8x61) : GBP 17 600 – LONDRES, 30 jan. 1991 : *Études de séances de dressage au manège*, encre, une paire (chaque 14,5x17) : GBP 1 265 – NEW YORK, 7 juin 1991 : *Flying Childers tenu par son lad à Newmarket*, h/t (101,6x127) : USD 50 600 – LONDRES, 8 avr. 1992 : *Pur-sang bai monté par son jockey pendant une course à Newmarket* 1741, h/t (23,5x29) : GBP 11 000 – NEW YORK, 5 juin 1992 : *Pur-sang gris avec un jockey à l'entraînement à Newmarket*, h/t (64,1x76,8) : USD 36 300 – LONDRES, 18 nov. 1992 : *Le cheval Plaistow propriété du duc de Devonshire battant Doctor, cheval du duc de Bolton aux courses de Newmarket en 1735*, h/t (87,5x124,5) : GBP 7 150 – NEW YORK, 4 juin 1993 : *Pur-sang monté par un jockey à Newmarket* 1752, h/t (73x90,8) : USD 68 500 – LONDRES, 14 juil. 1993 : *Sedbury emmené par un lad et suivi par un autre portant une botte de fourrage* 1740, h/t (71x89) : GBP 53 200 – LONDRES, 9 nov. 1994 : *Flying Childers monté par un lad avec d'autres cavaliers à l'arrière-plan*, h/t (98x123) : GBP 287 500 – LONDRES, 3 avr. 1996 : *Sterlin pur-sang gris tenu par son lad* 1738, h/t (98x123) : GBP 419 500 – NEW YORK, 12 avr. 1996 : *La Course*, h/t (63,5x77,5) : USD 68 500 – LONDRES, 13 nov. 1996 : *Turpin, cheval bai avec un lad sur un champ de courses* 1744, h/t (61x75) : GBP 177 500 – NEW YORK, 11 avr. 1997 : *Sportsman, le cheval bai de course de Lord Strange tenu par un lad* 1752, h/t (63,5x74,9) :

USD 107 000 – LONDRES, 9 juil. 1997 : *Pur-sang monté par son jockey*, h/t (69x80,5) : **GBP 67 500** ; *Chasseur à cheval et ses chiens dans un paysage* 1745, h/t (62x75) : **GBP 122 500** – LONDRES, 12 nov. 1997 : *Un pur-sang gris tenu par un lad*, h/t (61x74) : **GBP 43 300**.

SEYMOUR Joseph H.
XVIII[e]-XIX[e] siècles. Actif à Worcester dans le Massachusetts aux XVIII[e] et XIX[e] siècles. Américain.
Graveur au burin.
Il travailla à Boston et à Philadelphie entre 1791 et 1822.

SEYMOUR Ralph Fletcher
Né le 18 mars 1876 à Milan (Illinois). XX[e] siècle. Américain.
Graveur, illustrateur.
Il étudia à Paris.
MUSÉES : PARIS (BN).

SEYMOUR Robert
Né en 1798 à Somersetshire. Mort le 20 avril 1836 à Londres. XIX[e] siècle. Britannique.
Peintre d'histoire et de portraits, caricaturiste, lithographe et graveur.
Après avoir fait du dessin industriel, il s'adonna à la peinture d'histoire et au portrait. Il exposa en cette qualité à la Royal Academy en 1822. Soit que le succès ne répondit pas à son attente, soit qu'il y fut attiré par goût, il s'orienta vers l'illustration et la caricature. Il collabora aussi à un grand nombre d'ouvrages et de périodiques. Son plus grand titre de gloire fut l'illustration de *Pickwick's papers*, de Dickens, et la création des types de Pickwick, Winkle et Tupman. Il se donna la mort avant la fin de la publication de l'ouvrage.

SEYMOUR Robert George
Né le 20 août 1836 à Dublin. Mort le 31 octobre 1885 à Clifton. XIX[e] siècle. Irlandais.
Paysagiste amateur.
Il est représenté à la National Gallery de Dublin.

SEYMOUR Samuel
Né en Angleterre. XVIII[e]-XIX[e] siècles. Britannique.
Peintre de sujets typiques, portraits, paysages, aquarelliste, graveur, dessinateur.
Il séjourna de 1797 à 1822 à Philadelphie. Il disparut au cours d'une expédition dirigée par le major Stephen H. Long.
VENTES PUBLIQUES : NEW YORK, 14 nov. 1991 : *Deux guerriers indiens avec une squaw* 1806, aquar., cr. et encre sépia/pap. (12,8x16) : **USD 13 200**.

SEYMOUR DAMER Anna. Voir **DAMER Anna Seymour**

SEYMOUR HADEN Francis
Né le 16 septembre 1818 à Londres. Mort le 1[er] juin 1910 à Alresford. XIX[e]-XX[e] siècles. Britannique.
Peintre de paysages, graveur.
Il fit de brillantes études médicales à Londres, à Paris, à Grenoble, où il fut externe à l'hôpital. Son père étant lui-même médecin renommé, sir Francis Seymour Haden ne tarda pas à acquérir une renommée notoire : il fut nommé chirurgien consultant de la chapelle de la reine et fonda l'hôpital des Incurables. A la suite d'un voyage en Italie, en 1843-1844, il manifesta ses goûts artistiques par d'intéressants croquis, mais ce ne fut qu'en 1858 que la fréquentation de James Max Neill Whistler, qui était devenu son beau-frère, l'incita à se livrer à la gravure. Ses premiers succès lui vinrent de France : Philippe Burty dressa le catalogue de son œuvre, précédé d'une élogieuse étude. L'admiration des amateurs anglais confirma ce premier jugement.
Il prit part aux Expositions Universelles de 1889 et de 1900 et obtint un grand prix à chacune d'elles. Il fut président de la société des Peintres graveurs anglais, membre de la Society of Miniature Painters et membre corresponsdant de l'Académie des Beaux-Arts de France.
Seymour Haden, rénovateur de l'eau-forte originale en Angleterre fut placé au premier rang des artistes de l'époque. Sa facture large et puissante dérive de Rembrandt. Du reste, Seymour Haden a affirmé son admiration pour le grand Hollandais dans une consciencieuse étude de son œuvre gravé. On ne saurait dire qu'il échappa toujours à l'influence du génial artiste dont il

s'était fait le biographe et l'analyste. Cependant son œuvre reste très personnel de facture et de conception.

Cachets de vente

BIBLIOGR. : Philip Burty : *Études à l'eau-forte par Francis Seymour Haden, Notice et descriptions par Philip Burty*, Paris, 1866 – DRAKE, W. R. : *A descriptive catalogue of the etched Works of Francis Seymour Haden*, 1880 – Richard S. Schneiderman : *Catalogue raisonné des gravures de sir Francis Seymour Haden*, Garton, Londres, 1983.
MUSÉES : LONDRES (Victoria and Albert Mus.) : ensemble de quarante et une pièces en épreuves choisies.
VENTES PUBLIQUES : NEW YORK, 25 juin 1980 : *Un crépuscule en Irlande* 1863, pointe sèche (13,8x21,5) : **USD 1 300** – NEW YORK, 7 nov. 1984 : *A sunset in Ireland* 1863, pointe sèche, épreuve d'essai (14x21,6) : **USD 750**.

SEYNES Alphonse de
Né en 1786 à Nîmes. Mort le 7 octobre 1844 à Nîmes. XIX[e] siècle. Français.
Peintre de genre.
Le Musée de Nîmes nous présente plusieurs de ses aquarelles et de ses dessins.

SEYPPEL Carl Maria
Né le 28 juillet 1847 à Düsseldorf. Mort le 20 octobre 1913 à Düsseldorf. XIX[e]-XX[e] siècles. Allemand.
Peintre de genre, portraits.
Père de Hans Seyppel, il fut élève de Karl Sohn et de Ludwig Knaus. Il était aussi écrivain. Il réalisa de nombreuses caricatures.
MUSÉES : BONN : *Le Marchand de chapelets* – PHILADELPHIE : *Le Social-Démocrate*.
VENTES PUBLIQUES : PARIS, 15 juin 1934 : *L'amateur d'art* : **FRF 600** – NEW YORK, 18 oct. 1944 : *Le socialiste* : **USD 250** – ANVERS, 9-10 mai 1967 : *Commères du village* : **BEF 46 000** – COLOGNE, 21 mai 1981 : *Paysage au clair de lune* 1895, h/t (20,5x40,5) : **DEM 4 000** – NEW YORK, 31 oct. 1985 : *Paysans devant une ferme*, h/t (115x86,5) : **USD 10 500**.

SEYPPEL Hans
Né le 10 octobre 1886 à Düsseldorf (Rhénanie-Westphalie). XX[e] siècle. Allemand.
Peintre de paysages, graveur.
Fils de Carl Maria Seyppel, il fut élève de l'académie des Beaux-Arts de Düsseldorf. Il a travaillé dans la région rhénane.

SEYRO Ramon ou Sieyro
XVIII[e] siècle. Espagnol.
Peintre.
Il était né sans mains. Il fut élève en 1778 de l'Académie de San Fernando à Madrid avec M. S. de Maella et devint en 1784 professeur à l'École de dessin de Saint-Jacques-de-Compostelle. Le Palais épiscopal et la cathédrale de Tolède possèdent deux de ses tableaux.

SEYSENEGGER Jakob. Voir **SEISENEGGER**

SEYSS A.
XIX[e] siècle. Actif à Munich vers 1840. Allemand.
Lithographe.

SEYSSAUD René

Né le 16 juin 1867 à Marseille (Bouches-du-Rhône). Mort le 26 septembre 1952 à Saint-Chamas (Bouches-du-Rhône). XIXᵉ-XXᵉ siècles. Français.

Peintre de paysages, marines, natures mortes, fleurs.

Né de parents vauclusiens, il passe son enfance près du Ventoux à Villes-sur-Auzon dans la ferme de ses ancêtres, le mas Pézet. Dès son plus jeune âge, il montre des aptitudes pour le dessin et la peinture et entre à l'école des beaux-arts de Marseille, puis à partir de 1885 dans l'atelier de Pierre Grivolas, à l'école des beaux-arts d'Avignon. Il s'installe par la suite à Villes-sur-Auzon où, atteint de tuberculose, il peint pendant vingt ans. En 1904, définitivement guéri, il s'installe à Saint-Chamas, près du lac de Berre, et mène une existence d'ermite consacrée à son art, à une poésie bon enfant et à sa famille. Il refuse tous les contrats et les propositions pourtant très intéressantes des marchands, entre autres un contrat que lui propose Vollard. Il fut officier de la Légion d'honneur.

Il a participé à des expositions collectives, notamment à Paris : 1892 Salon du Champ de Mars, puis aux Salons d'Automne, des Tuileries et des Indépendants ; 1937 *Maîtres de l'art indépendant.* Il montre ses œuvres dans des expositions personnelles à Paris en 1897 à la galerie Le Barc de Boutteville, à partir de 1899 à la galerie Vollard, ainsi qu'à la galerie Bernheim. Il obtint, hommage tardif, le Grand Prix d'Honneur des Provinces Françaises à la Biennale de Menton en 1951.

Il étonna très vite ses professeurs par la hardiesse de sa facture et de son coloris. De ses séjours dans le Var et les Bouches-du-Rhône, il a rapporté des paysages. En 1892, il peint une toile dans le Vaucluse *Les Châtaigniers*, en employant des tons à l'état pur avec des touches larges et une harmonie surprenante, prenant place ainsi que Valtat, parmi les authentiques précurseurs du fauvisme. Le 27 avril 1901, Thiebault Sisson écrit dans *Le Temps* : « Il faut ici mettre à la place qui lui revient la première, quelqu'un qui ne s'apparente à personne, qui ne fait partie d'aucun groupe et qui ne doit rien qu'à lui-même. Seyssaud, ce provençal solitaire et farouche, et qui s'est formé lentement loin de Paris, est un maître ». Son œuvre est considérable, d'une unité de style extraordinaire, presque sauvage et brutale, elle nous séduit et nous l'admirons pour la richesse de sa couleur et de sa violence, qui l'on fait surnommer parfois le « fauve noir ». On lui doit aussi de grandes compositions décoratives. ■ Lacroix

MUSÉES : AIX-EN-PROVENCE – AVIGNON – DRESDE – GRENOBLE – LYON – MARSEILLE (Mus. Cantini) : *Saint-Chamas, les vieux toits* – MONTPELLIER – MOSCOU – NEW YORK – PARIS (Mus. d'Art Mod.) – PARIS (Mus. du Petit-Palais) – LA RÉUNION.

VENTES PUBLIQUES : PARIS, 23 nov. 1910 : *L'étang de Berre* : **FRF 60** – PARIS, 27 nov. 1919 : *Le Golfe (Gironde)* : **FRF 220** – PARIS, 5 juin 1923 : *Marine : rochers sur la côte de Cassis* : **FRF 520** – PARIS, 1er mars 1926 : *Les chênes de Sabatéri* : **FRF 1 000** – PARIS, 6 fév. 1929 : *La Durance dans les Alpes* : **FRF 140** – PARIS, 26-27 fév. 1934 : *Paysage provençal : bords de l'étang de Berre, coucher de soleil* : **FRF 440** – PARIS, 4 fév. 1943 : *Nature morte aux sardines* : **FRF 3 000** – PARIS, oct. 1945-juil. 1946 : *Paysage* : **FRF 6 000** – MARSEILLE, 18 déc. 1948 : *Les faucheurs à Saint-Chamas*, détrempe : **FRF 32 000** – PARIS, 4 avr. 1950 : *La moisson à Villes-sur-Auzon* : **FRF 37 000** – PARIS, 21 fév. 1955 : *Les côteaux de Beaumont* : **FRF 245 000** – PARIS, 31 mars 1960 : *Paysage* : **FRF 14 000** – AIX-EN-PROVENCE, 25 oct. 1965 : *Nature morte aux bouteilles* : **FRF 14 000** – PARIS, 8 juin 1970 : *La moisson* : **FRF 20 000** – MARSEILLE, 26 fév. 1972 : *Le Mont Ventoux* : **FRF 20 000** – ROUEN, 2 mai 1974 : *Vase de fleurs*, aquar. gchée : **FRF 6 500** – TOULOUSE, 15 mars 1976 : *Les côteaux rouges vers 1920*, h/t (46x65) : **FRF 10 500** – MARSEILLE, 25 nov. 1977 :

Paysage du Vaucluse, h/t (89x100) : **FRF 29 000** – PARIS, 19 juin 1978 : *Peupliers en été*, h/t (60x92) : **FRF 11 000** – PARIS, 16 déc 1979 : *Vase de fleurs*, h/t (60x73) : **FRF 14 500** – AVIGNON, 3 mai 1981 : *Paysage du Vaucluse*, h/t (29x47) : **FRF 16 000** – AVIGNON, 27 mars 1983 : *Nature morte aux fruits et au bouquet de fleurs*, h/cart. (102x71,5) : **FRF 21 000** – PARIS, 10 déc. 1985 : *Nature morte aux fleurs et aux fruits 1948*, h/t (101x73) : **FRF 25 000** – VERSAILLES, 11 juin 1986 : *Jeunes femmes et enfants sur la terrasse*, h/t (97x130) : **FRF 83 000** – PARIS, 10 déc. 1987 : *La route de campagne*, h/cart. (29x47) : **FRF 15 000** – PARIS, 21 avr. 1988 : *Nature morte aux fruits*, h/t (54x65) : **FRF 31 000** – PARIS, 23 juin 1988 : *Oranges*, h/cart. (54x65) : **FRF 40 000** – PARIS, 22 nov. 1988 : *Les laboureurs*, h/t (38x46) : **FRF 60 000** – PARIS, 12 déc. 1988 : *Partie de campagne* 1900, h/t : **FRF 64 000** – NEUILLY-SUR-SEINE, 16 mars 1989 : *Paysage provençal*, h/t (54x65) : **FRF 45 000** – PARIS, 22 oct. 1989 : *Le hameau*, h/t (31x54) : **FRF 22 000** – PARIS, 21 nov. 1989 : *Les moissonneurs*, h/cart. (44x59) : **FRF 85 000** – PARIS, 19 jan. 1990 : *Village du Midi*, h/cart. (39x55,5) : **FRF 45 000** – PARIS, 19 mars 1990 : *Nature morte à la pastèque*, h/t (50x65) : **FRF 50 000** – PARIS, 26 avr. 1990 : *Paysage du Midi*, h/t (38x61) : **FRF 85 000** – PARIS, 5 juil. 1990 : *Paysage*, lav. et aquar. (29x37) : **FRF 3 500** – PARIS, 17 oct. 1990 : *Promeneuses à Villes-sur-Auzon vers 1900*, h/t (47x65) : **FRF 150 000** – NEW YORK, 5 nov. 1991 : *Moisson à Aurel*, h/t (60x73) : **USD 14 300** – PARIS, 13 nov. 1991 : *Paysage à l'arbre*, h/t (55x46) : **FRF 55 000** – AMSTERDAM, 11 déc. 1991 : *Paysage aux cerisiers*, h/t (46x55) : **NLG 11 500** – LE TOUQUET, 8 juin 1992 : *Petite rivière bordée d'arbres*, h/t (55x46) : **FRF 37 000** – NEW YORK, 10 nov. 1992 : *Paysage*, h/cart. (30,8x49,8) : **USD 4 180** – PARIS, 11 juin 1993 : *Bord de mer*, h/t (33x55) : **FRF 29 500** – NEW YORK, 29 sep. 1993 : *Travailleurs dans un champ*, h/t (55,9x45,7) : **USD 8 625** – PARIS, 18 nov. 1993 : *Retour de la pêche*, h/pan. (163x139,5) : **FRF 35 000** – NEUILLY, 12 déc. 1993 : *L'Étang de Berre à Saint-Chamas 1910*, h/t (48x52) : **FRF 76 500** – PARIS, 22 mars 1994 : *La Plaine en automne*, aquar., gche et h/cart. (38x60,5) : **FRF 21 500** – PARIS, 22 nov. 1994 : *Silhouettes sur un chemin à La Redonne près de Cassis*, h/t (60,5x74) : **FRF 110 000** – PARIS, 19 avr. 1996 : *Les Glaneuses*, h/t (34x46) : **FRF 22 000** – PARIS, 22 nov. 1996 : *Les Châtaigniers à Villes-sur-Auzon*, h/t (89x130) : **FRF 165 000** – CALAIS, 23 mars 1997 : *Champ de lavande en Provence*, h/t (50x61) : **FRF 40 000** – PARIS, 12 mars 1997 : *Faucheurs aux coquelicots 1930*, h/t (55x46) : **FRF 85 000** – PARIS, 11 juin 1997 : *Nature morte à la pastèque*, h/t (47x55) : **FRF 33 000** – PARIS, 6 juin 1997 : *Les Moissonneurs à Villes-sur-Auzon*, h/t (45x60) : **FRF 67 000** – PARIS, 23 juin 1997 : *Calanque*, temp./pap. (51x36) : **FRF 17 000** – CANNES, 8 août 1997 : *Nature morte aux fleurs et fruits*, h/t (101x73) : **FRF 73 000**.

SEYSSES Auguste

Né le 22 août 1862 à Toulouse (Haute-Garonne). XXᵉ siècle. Français.

Sculpteur, graveur, médailleur.

Il fut élève de Falguière.

Il participa à Paris, à partir de 1884 au Salon des Artistes Français, dont il devint membre sociétaire hors-concours. Il reçut une médaille d'argent à l'Exposition universelle de Paris en 1900, puis à celle de 1937. Il fut chevalier de la Légion d'honneur à partir de 1900, officier en 1932.

On lui doit : *Les Arts du théâtre* et *Les Arts du dessin* au Grand Palais à Paris, *Le Retour* au jardin des Plantes de Toulouse, *Le Maréchal marquis de Villeroy* à la préfecture de Lyon, le buste de *Augustin de Saint-Hilaire* au jardin botanique de Rio de Janeiro et le *Monument du docteur Cabanès* à Gourdon.

MUSÉES : LONS-LE-SAUNIER : *Pro libertate* – TOULOUSE : *Fillette avec une tortue.*

SEYST Hendrick Van

Mort après 1512. XVᵉ-XVIᵉ siècles. Actif à Anvers. Éc. flamande.

Peintre.

Élève de Gillis Van Everen en 1481 ; maître à Anvers en 1496 et directeur de la gilde en 1511 et en 1512.

SEYTER Daniel. Voir SEITER

SEYTON Filippo. Voir SEITON

SEZAKI

XXᵉ siècle. Japonais.

Peintre.

Formé par l'exemple des maîtres français modernes, il vint à Paris avant 1939. Il présenta son travail à Paris, aux côtés de son compatriote Ruythi Souzouki.

Il fut le peintre de paysages délicats, d'une couleur lumineusement claire ; son dessin parfois rappelle l'art japonais. Il fut en Suède pour étudier la lumière nordique.

SEZANNE Augusto
Né en 1856 à Florence (Toscane). Mort en 1935 à Venise (Vénétie). XIXᵉ-XXᵉ siècles. Italien.
Peintre, graveur.
Il fut élève de l'académie des beaux-arts de Bologne et fut aussi architecte. Il devint professeur de l'académie des beaux-arts de Venise en 1920. Il a décoré la salle des séances du conseil municipal de Rovereto et de la Maison Canton dei Fiori à Bologne.
Musées : Milan – Rome.
Ventes Publiques : Milan, 22 mars 1994 : *Chioggia*, h/t (67x95) : ITL 10 925 000.

SEZENIUS Valentin
XVIIᵉ siècle. Allemand.
Graveur au burin.
Imitateur ou élève de Matthias Beutler.

SÉZILLE DES ESSARTS Auguste Fred Pierre
Né le 12 mars 1867 à Noyon (Oise). XIXᵉ-XXᵉ siècles. Français.
Peintre de scènes de genre, figures.
Il fut élève d'Henri Gervex. Il peignit surtout des scènes d'intimité.

SEZZANO Giovanni
XVIIIᵉ siècle. Italien.
Sculpteur sur bois.

SFEIR Amine
Né en 1931 à Reyfoun (Kesrouan). XXᵉ siècle. Libanais.
Peintre de figures.
Il fut élève à Beyrouth de l'académie libanaise des beaux-arts, puis à Paris de l'académie des beaux-arts et de l'académie de la Grande Chaumière.
En 1966, il s'installa définitivement à Beyrouth, séjournant de temps en temps aux États-Unis et en Europe.
Il a participé à des expositions collectives au Liban, ainsi que : 1964 Biennales de Paris et d'Alexandrie, 1974 manifestation organisée par les Nations Unies à New York. Il montre ses œuvres dans des expositions personnelles dans son pays.
Il s'est spécialisé dans la représentation du monde de l'enfance, adoptant une touche impressionniste.
Bibliogr. : Catalogue de l'exposition : *Liban – Le Regard des peintres, 200 ans de peinture libanaise*, Institut du Monde Arabe, Paris, 1989.

SFERRA Benedetto
Actif à Naples. Italien.
Sculpteur-modeleur de cire, portraitiste.
Il était moine.

SFIKAS Georges
Né en 1943 à Nicoste. XXᵉ siècle. Chypriote.
Sculpteur.
On ne peut assimiler son comportement à une école ou à un mouvement. On peut dire de son art qu'il courtise avec l'art conceptuel. Ainsi *Drapeaux* (Blue) révèlent-ils de ses expériences américaines et son *Corner* suit-il la ligne des structures primaires, dont l'austérité est cependant égayée par la présence de l'esthétisme recherchée de la croix en bois. Cette formulation esthétique est encore soulignée dans son *Miroir*, où l'illusionnisme de la surface reflétée accuse nettement son intérêt décoratif.

SFONDRATI ou Sfondati
XVIᵉ siècle. Actif vers 1530. Italien.
Peintre.
Le magasin de la Galerie de l'Académie des Beaux-Arts de Vienne conserve de lui *La Résurrection du Christ avec anges et saints*.

SFONDRATI Antonio et Gabriele ou Sfondati
Originaires de Crémone. XVIᵉ siècle. Italiens.
Sculpteurs.

SFORZA Alberto
Originaire de Benevento. XVIIIᵉ siècle. Italien.
Peintre.
Il décora vers 1725 la chapelle de Benoît XIII au Vatican.

SFORZA César
Né en 1893. XXᵉ siècle. Argentin.
Sculpteur.

Élève de l'école nationale des beaux-arts de Buenos Aires, il exposa au Salon à partir de 1914, où il obtint après de moindres récompenses, un premier prix en 1920 avec une *Cariatide*. On lui doit des bas-reliefs monumentaux.

SFORZA Francesco
Originaire de Vicence. XVᵉ siècle. Italien.
Peintre.
Il résida à Bassano de 1470 à 1479.

SFORZI Giuseppe
Né en 1792 à Livourne. XIXᵉ siècle. Italien.
Peintre.
Il a décoré en 1813 le théâtre municipal de Pérouse.

SFORZOLINI Domenico
Né en 1810. Mort en 1860. XIXᵉ siècle. Actif à Gubbio. Italien.
Peintre.
Élève de T. Minardi.

SFRAJO Vespasiano ou Sfrago
XVᵉ siècle. Actif à Paganica. Italien.
Peintre.

SGARBI H.
XXᵉ siècle. Français.
Peintre.
Il exposa à Paris, au Salon d'Automne.

SGARD Jean
Né le 21 mars 1891 à Abbeville (Somme). XXᵉ siècle. Français.
Peintre, décorateur.
Il exposa à Paris, au Salon d'Automne. Il reçut une médaille d'argent aux arts décoratifs de 1925.

SGARGI Leonardo
XVIIᵉ siècle. Actif à Bologne vers 1684. Italien.
Peintre de figures à la fresque.
Il travailla plus tard à Vienne.

SGRILLI Bernardo Sansone ou Desgrilli, Scrilli
XVIIIᵉ siècle. Actif à Florence entre 1733 et 1755. Italien.
Graveur au burin et architecte.
Il était le cousin de Vincenzo.

SGRILLI Roberto
Né le 23 octobre 1897 à Florence (Toscane). XXᵉ siècle. Italien.
Peintre de paysages, illustrateur.
Il fut élève de l'académie des beaux-arts de Florence avec G. Ghini et Augusto Bastianini.
Ventes Publiques : Milan, 6 juin 1991 : *Canal à Pise*, h/pan. (38,5x49) : ITL 1 000 000.

SGRILLI Vincenzo
Mort vers 1720 à Florence, jeune. XVIIIᵉ siècle. Italien.
Peintre.
Il était le cousin de Bernardo. Élève de G. dal Sole et de D. F. Gabbiani, il fut ensuite attaché à la cour de la princesse Violanta de Toscane.

SGROOTEN Christian ou Schrot, Scrot, Scroot
Né à Sonsbeck. Mort avant le 2 avril 1609. XVIᵉ-XVIIᵉ siècles. Éc. flamande.
Dessinateur de cartes.
Il fut depuis 1557 le géographe attitré de Philippe II d'Espagne. La Bibliothèque Nationale de Madrid conserve de lui un atlas de trente-huit cartes manuscrites.

SGUANCI Aldo
Né en 1885. Mort en 1933 à Florence (Toscane). XXᵉ siècle. Italien.
Sculpteur, peintre de portraits.

SGUARI Giovanni Antonio
Originaire de Padoue. XVIIIᵉ siècle. Italien.
Peintre.
Il a peint entre 1701 et 1706 le chemin de croix de Saint-Isidore à Rome.

SGUAZZELLA Andrea ou Chiazzella
Né à Florence. XVIᵉ siècle. Italien.
Peintre d'histoire.
Élève d'Andrea del Sarto, qu'il accompagna en France en 1518, mais lorsque son maître, l'année suivante, retourna en Italie, Sguazzella demeura à Paris. Il peignit plusieurs ouvrages pour Jacques de Beaune, au château de Semblancay, détruits en 1794, sauf le tableau d'autel de la chapelle. En 1557 il hérita de la fortune de son parent Jacopo da Pontormo. On voit de lui au Musée des Offices à Florence une *Sainte Famille*.

SGUAZZINO. Voir **PACETTI Giovanni Battista**

SHAAR Pinchas ou **Schaar,** pseudonyme de **Shwarz Pinchas**
Né le 15 mars 1923 à Lodz. xxᵉ siècle. Actif à New York depuis 1975. Polonais.
Peintre de figures, nus, paysages, peintre de compositions murales, sculpteur, peintre de cartons de mosaïques.
Âgé de quinze ans, il reçoit les premiers enseignements techniques de Wladyslaw Strzeminski, disciple de Malevitch. Durant la Seconde Guerre mondiale, il subit la vie des ghettos et camps de concentration. Libéré en 1945, il se trouve à Munich, où il reprend son travail. Il vient à Paris en 1948 et fait un voyage en Israël et revient à Paris où il fréquente l'académie de la Grande Chaumière.
Il expose pour la première fois en 1947 à Munich. Il participa à des expositions collectives à Paris aux divers Salons : à partir de 1952 des Indépendants et des Surindépendants, à partir de 1954 de la Jeune Peinture, à partir de 1955 d'Automne ; 1954, 1955, 1962, 1963, 1964 à New York ; de 1957 à 1961 au Salon annuel des Peintres israéliens à Tel-Aviv ; 1960 Biennale de Venise ; 1966 Salon Art sans frontière à Bruxelles ; 1968 *Les Peintres juifs de l'école de Paris* à Paris. Il montre ses œuvres dans des expositions personnelles : 1951, 1958, 1961, 1968 Tel-Aviv ; 1953, 1956, 1965 Paris ; 1959, 1965, 1967 Bruxelles ; 1959, 1965 Anvers ; 1962 New York et Buffalo. En 1975 il est invité pour une exposition particulière par le Musée Juif de New York.
De sa première période sombre et tourmentée il ne reste plus rien. Après 1951, sa peinture devient plus optimiste, et présente des figures et paysages, qui paraissent gravés, comme en surimpression sur un fond coloré. Ses compositions ne sont certainement pas étrangères à la tradition des mosaïques antiques trouvées en Israël, ni à l'esprit des fresques de Doura Europos. D'ailleurs lui-même pratique aussi bien la peinture que la fresque et la mosaïque.
Musées : Chicago (synagogue) : une mosaïque.
Ventes Publiques : Anvers, 2 avr. 1974 : *Nu à cheval* 1965 : **BEF 26 000** – Lokeren, 31 mars 1979 : *Le Char*, h/t (46x33) : **BEF 30 000** – Anvers, 28 avr. 1981 : *La Famille*, h/t (92x65) : **BEF 80 000** – Paris, 27 mars 1994 : *Le dresseur d'oiseaux*, h/t (61x38) : **FRF 6 500.**

SHABAKU, nom de pinceau : **Gessen**
xviᵉ siècle. Actif dans la seconde moitié du xviᵉ siècle. Japonais.
Peintre.
Peintre de peinture à l'encre (*suiboku*) de l'époque Muromachi, il serait un élève de Shûbun (actif mi-xviᵉ siècle).

SHACKELFORD Shelby
Né le 27 septembre 1899 à Halifax (Virginie). xxᵉ siècle. Américain.
Peintre.
Il fut élève de Ross Moffett et Othon Friesz. Il fut membre de la Société des Indépendants.

SHACKLETON Charles
Né à Minerat Point (Wisconsin). Mort le 2 juillet 1920 à New Canaan (Connecticut). xxᵉ siècle. Américain.
Peintre.
Il fut élève de Frederic Clark Gottwald.

SHACKLETON John
Mort le 16 mars 1767. xviiiᵉ siècle. Britannique.
Peintre d'histoire, portraits.
Il succéda à Kent comme premier peintre du roi George II, dont il peignit plusieurs fois le portrait. En 1755, il fit partie d'un comité formé en vue de la fondation d'une Académie de peinture, tentative qui échoua.
Musées : Édimbourg : *George II* – Londres (Nat. Portrait Gal.) : *George II* – *La Reine Caroline* – Paris (Gal. Nat.) : *H. Pelham.*
Ventes Publiques : Londres, 8 avr. 1911 : *Portrait d'homme ; Portrait de femme* 1737, deux pendants : **GBP 13** ; *Portrait d'un gentilhomme* : **GBP 5** – Londres, 31 mai 1935 : *Sir Oswald Mosley*, dess. : **GBP 31** – Londres, 14 mars 1984 : *Portrait de George II*, h/t (219,5x145) : **GBP 3 000** – Londres, 18 avr. 1986 : *Portrait du roi George II*, h/t (238,2x146,7) : **GBP 4 800** – Londres, 18 nov. 1988 : *Portrait de Gerard Anne Edward debout portant un habit brun sur un gilet brodé rouge et tenant un pamphlet* 1743, h/t (178,5x119,3) : **GBP 60 500** – Londres, 8 avr. 1992 : *Portrait de Jane Pescod, Mrs Carew Mildmay vêtue d'une robe de satin blanc*, h/t (239x147) : **GBP 990.**

SHACKLETON Keith Hope
Né le 16 janvier 1923 à Weybridge. xxᵉ siècle. Britannique.
Peintre d'animaux, dessinateur.
Il fut membre de la Royal Society of Marine Artists. Il fut aussi écrivain et travailla pour la télévision.
Ventes Publiques : Londres, 11 mai 1973 : *Ours polaires* 1965 : **GNS 120** – Perth, 29 août 1989 : *Envol de Harles* 1947, h/cart. (37x60) : **GBP 770** – Londres, 22 nov. 1995 : *Bernache le long d'une plage* 1964, h/cart. (45x92) : **GBP 1 725** – Londres, 14 mai 1996 : *Les maraudeurs : petites hirondelles de mer survolant les vagues*, h/cart. (59,7x12,7) : **GBP 1 955.**

SHACKLETON William
Né le 14 janvier 1872 à Bradford. Mort le 9 janvier 1933 à Londres. xixᵉ-xxᵉ siècles. Britannique.
Peintre de genre.
Il étudia à Londres, à Paris, en Italie. Il exposa au New Art Club de Londres, à Liverpool, au Royal Institute of Fine Art de Glasgow.
Musées : Londres (Tate Gal.) : *Les Filets de maquereaux* 1913 – *La Ligne de vie* 1915.
Ventes Publiques : Londres, 19 mai 1911 : *Sujet de genre* : **GBP 16** – Londres, 9 avr. 1980 : *Un balcon à Sienne* 1899, h/t (82,5x112) : **GBP 2 500** – Londres, 6 nov. 1996 : *Lanternes* 1910, gche et craies coul. (44x34) : **GBP 4 025.**

SHADBOLT Jack Leonard
Né en 1909. xxᵉ siècle. Britannique.
Peintre.
Il pratique une peinture poétique, entre réalité et imagination, dans des contrées explorées précédemment par Paul Klee.
Bibliogr. : Herbert Read : *Histoire de la peinture moderne*, s. l., s. d.
Ventes Publiques : Toronto, 17 mai 1976 : *Abstraction rouge* 1960, aquar./encre (56x77) : **CAD 750** – Toronto, 19 oct. 1976 : *Nature morte rouge et blanche* 1960, acryl. et encre (75x55) : **CAD 800** – Toronto, 26 mai 1981 : *Le Port* 1958, aquar. (25x44,4) : **CAD 2 000** – Montréal, 17 oct. 1988 : *Présences d'hiver* 1951, techn. mixte (68x51) : **CAD 1 400** – Toronto, 12 juin 1989 : *La Région de Muskeg* 1963, h/cart., esq. (36,8x50,2) : **CAD 1 750.**

SHADE William Auguste
Né le 19 novembre 1848 à New York. Mort le 26 septembre 1890 en Suisse, D'autres sources donnent 1940. xixᵉ siècle. Américain.
Peintre.
Il étudia à Düsseldorf avec W. Sohn à Londres et à Rome entre 1883 et 1888.
Ventes Publiques : Londres, 20 mars 1981 : *Fruit de l'amour* 1881, h/pan. (33x44) : **GBP 1 000** – Washington D. C., 19 nov. 1983 : *Mère et enfant dans un intérieur*, h/t (82x61,6) : **USD 2 500.**

SHAFER L. A.
Né le 17 novembre 1866 à Genesco (Illinois). xixᵉ-xxᵉ siècles. Américain.
Peintre, graveur, illustrateur.
Il fut élève de l'Art Institute de Chicago. Il fut membre de la Fédération américaine des arts. Il illustra de nombreux livres de guerre.

SHAGEN Simon Adrien
Né le 26 avril 1923 à Genève. xxᵉ siècle. Actif depuis 1946 en Australie. Suisse.
Sculpteur d'animaux.
Il fut élève de l'école des beaux-arts de Genève, de la Kunstgewerbeschule de Lucerne.
Il s'est spécialisé dans la réalisation d'animaux ou de végétaux en or, argent ou minéraux.

SHAHABUDDIN
xxᵉ siècle. Indien.
Peintre de figures. Expressionniste.
Il est l'un des représentants de l'école bengali contemporaine. Il peint des corps en mouvement, non sans rappeler l'écriture graphique et picturale de Vélickovic.
Ventes Publiques : Paris, 20 nov. 1988 : *Mouvement*, h/t (161x131) : **FRF 16 000** – Paris, 18 juin 1989 : *Départ de course*, h/t (87x66) : **FRF 8 100** – Paris, 9 fév. 1989 : *Le saut* (163x161) : **FRF 15 000** – Les Andelys, 19 nov. 1989 : *Le saut*, h/t (89x116) : **FRF 9 800** – Paris, 26 avr. 1990 : *Saut*, h/t (130x97) : **FRF 20 000** – Paris, 28 oct. 1990 : *Guerrier*, h/t (100x81) : **FRF 18 000** – Paris, 4 oct. 1994 : *L'élan*, h/t (65x54) : **FRF 5 500** – Paris, 26 mars 1995 : *Le samouraï*, h/t (114x146) : **FRF 6 800.**

SHAHN Ben

Né en 1898 à Kovno (Lituanie). Mort en mars 1969 à New York. XXᵉ siècle. Actif aux États-Unis. Russe-Lituanien.

Peintre de compositions animées, genre, figures, portraits, paysages, peintre de décorations murales, peintre à la gouache, aquarelliste.

De ses origines juives-lituaniennes, il ne lui est que peu resté. Venu aux États-Unis à l'âge de huit ans, il a été formé en Américain et ressent le monde en Américain. Toutefois son appartenance au peuple juif l'a peut-être rendu plus apte à prendre part violemment à toutes les injustices frappant des abandonnés, des communautés entières. Habitant Brooklyn, il fit ses études à New York, tout en travaillant comme apprenti-lithographe car sa famille était très modeste, le père charpentier. Il poursuivit son métier de lithographie jusqu'en 1930, suivant des cours du soir à l'Académie Nationale de Dessin, à l'Université de New York et au College of Art de New York City. Il fit cependant alors deux voyages en Europe, en 1925 et 1927, au cours desquels il fréquenta un peu l'Académie de la Grande Chaumière à Paris. Il parcourut aussi l'Italie, l'Espagne, l'Afrique du Nord.

Il participe à des expositions collectives : 1954 Biennale de São Paulo et Biennale de Venise. Il montre ses œuvres dans des expositions personnelles : pour la première fois en 1930 des gouaches de ses voyages à New York ; 1932 gouaches consacrées à Sacco et Vanzetti de nouveau à New York ; 1947-1948 Museum of Modern Art de New York ; 1956-1957 Fogg Art Museum de Cambridge. En 1954, il reçut l'un des prix de la Biennale de São Paulo.

À Paris, il vit sans doute pratiquer le postcubisme édulcoré qui sévissait alors et qui ne le tenta pas : « Fils de menuisier, j'aime les hommes et leurs histoires. L'école française n'est pas pour moi ». Puis il réalisa des gouaches au cours de ses voyages en Europe. Il fut aussi connu pour ses photographies réalistes à contenu ethnologique et sociologique.

Peu sensible aux influences d'ordre artistique, il trouva soudainement le véritable sens de sa vocation sous l'émotion que provoqua pour lui, et pour une grande partie des États-Unis, la condamnation sans preuve des deux pauvres anarchistes italo-américains Sacco et Vanzetti. À cette occasion, il prit leur défense à sa façon et avec ses moyens, dans vingt-trois gouaches. En 1932-1933, il donna un semblable prolongement par ses peintures, au procès de Tom Mooney, chef du parti libéral de Californie. Diego Rivera, déjà glorieux et qui s'était de son côté fait également le peintre de la révolution mexicaine et plus encore du peuple mexicain, remarqua ces peintures de Ben Shahn. Il travaillait alors à la décoration du Rockfeller Center et proposa au jeune Ben Shahn de l'aider dans son travail, ce qui familiarisa Ben Shahn avec les techniques murales. Entre 1934 et 1942, il obtint quelques commandes qui lui permettaient de mettre les moyens d'expression de son art au service des convictions sociales révolutionnaires : le projet de décoration pour le pénitencier de Rilker's Island, en 1934, qui ne fut pas réalisé ; une fresque pour la Maison Commune de Roosevelt (New Jersey) en 1937-1938 ; une fresque pour l'hôtel des Postes du Bronx (New York) en 1938-1939 ; une fresque pour le Ministère de la Santé et de l'Éducation à Washington en 1940-1942. Pendant la Seconde Guerre mondiale, parallèlement à ses œuvres peintes, il réalisa des affiches notamment pour le bureau d'information du Ministère de la Guerre, par lesquelles sous une forme plastique de qualité il continuait de manifester ses convictions auprès du grand public : « L'art est polémique. Son plus ancien et son plus honorable privilège est de lancer un défi à tout ce que l'opinion accepte avec le plus de complaisance ». Il fut l'un des rares artistes que l'on puisse dire réellement « engagés », qui ait véritablement consacré tout son art à la diffusion de ses convictions et dont les œuvres ont cependant toujours conservé une qualité plastique indubitable, qui lui vaut une place importante dans l'art des États-Unis et de son temps. Il est de la lignée des George Grosz, des Diego Rivera.

On est en droit de distinguer deux périodes dans son œuvre : avant 1945 et après. Avant 1945, la rue était son sujet, avec le petit peuple new yorkais qui l'anime, cet homme, son frère, dont il a fait l'unique souci de sa vie, les injustices qui l'accablent et aussi son bonheur quotidien. Usant alors des photographies, par honnêteté envers la réalité, il ne veut pas tricher, ses œuvres de cette époque, par leur minutie, ont pu être citées comme l'une des œuvres du courant hyperréaliste des années soixante-dix. Après 1945, il a abandonné cette exécution minutieuse pour une liberté poétique plus savoureuse, alliée à

une technique picturale variée et inventive – qui joue des effets de perspective, de simplification, inclut des motifs géométriques – que l'on voit parfois se rapprocher du surréalisme, mais qui en fait est beaucoup plus comparable au langage plastique d'un Paul Klee, pour lequel Ben Shahn ressent une particulière admiration. Dans cette seconde période, il a également délaissé les sujets anecdotiques ponctuels, pour des sujets généraux : la mort, la douleur, la solitude, l'enfance. Il fut l'un des peintres les plus importants de sa génération. Il bâtit son œuvre à l'écart des préoccupations esthétiques de son temps comme, pense-t-il, œuvraient les primitifs italiens qu'il aima lors de ses voyages en Europe sans le souci de la vérité et du bien fait, ce qui ne l'empêcha pas, comme ces mêmes primitifs, de rencontrer la poésie en chemin, tout en restant fidèle à la révélation qu'il reçut vers 1930 : « Je compris que je vivais l'époque d'une autre crucifixion, j'avais trouvé quelque chose à peindre ». ■ J. B.

Bibliogr. : James Thrall Soby : *Ben Shahn. Catalogue raisonné*, 2 vol., New York, 1963 – S. Ricard-Savanne, in : *Peintres contemp.*, Mazenod, Paris, 1964 – Michel Ragon : *L'Expressionnisme*, in : *Hre gén. de la peinture*, t. XVII, Rencontre, Lausanne, 1966 – Françoise Choay, in : *Dict. univers. de l'art et des artistes*, Hazan, Paris, 1967 – Kenneth W. Prescott : *The Complete Graphic Works of Ben Shahn*, New York, 1973 – in : *L'Art du XXᵉ s.*, Larousse, Paris, 1991.

Musées : New York (Mus. of Mod. Art) : *Sacco et Vanzetti* 1931-1932 – *La Partie de hand-ball* 1939 – *Willis Avenue Bridge* 1940 – *Pacifique* 1945 – *Nous voulons la paix* 1946 – *Le Violoniste* 1947 – New York (Whitney Mus. of American Art) – New York (Metrop. Mus. of Art) – Philadelphie (Mus. of Art) : *Femme de mineur* 1948 – Saint Louis (Art Mus.).

Ventes Publiques : New York, 11 avr. 1962 : *Études cybernétiques*, gche et h/isor. : **USD 2 100** – New York, 19 oct. 1967 : *Chicago*, gche et aquar. : **USD 13 000** – New York, 14 mars 1968 : *Manifestants en faveur de Sacco et Vanzetti*, gche /pap. mar./isor. : **USD 8 250** – New York, 7 avr. 1971 : *Trois hommes*, temp. : **USD 13 000** – New York, 14 mars 1973 : *World's greatest comics*, temp. : **USD 90 000** – New York, 12 déc. 1974 : *Vanity*, temp. : **USD 5 250** – New York, 28 oct. 1976 : *Portrait d'André Malraux* 1955, temp. (76,2x54,6) : **USD 20 000** – New York, 21 avr. 1977 : *Four piece orchestra* 1944, temp./isor. (45,7x61) : **USD 20 000** – New York, 16 nov. 1978 : *Paterson* 1953, sérig. coloriée à la main (79x58,3) : **USD 2 000** – New York, 16 févr 1979 : *Supermarket* 1957, sérig. coloriée à la main (42x94) : **GBP 2 200** – New York, 20 avr 1979 : *Study for The labyrinth* 1952, pl. et aquar. (33x25,4) : **USD 5 500** – New York, 20 avr 1979 : *Carnaval* 1946, temp./isor. (55,9x75,5) : **USD 36 000** – New York, 29 mai 1981 : *Tête sur un tricycle*, lav. d'encre et cr., affiche (88,3x60,4) : **USD 2 600** – New York, 17 fév. 1982 : *Flowering brushes* 1968, litho. coul. (97,2x63,5) : **USD 4 500** – New York, 5 mai 1983 : *Menorah* 1965, sérig. coloriée main et feuille or (67,5x52,5) : **USD 1 600** – New York, 26 oct. 1984 : *Study for Goyescas* 1956, aquar. et encre de Chine (64,2x75,5) : **USD 9 500** – New York, 31 mai 1984 : *Musiciens*, pl. (64,8x96,5) : **USD 3 500** – New York, 6 déc. 1985 : *Le Champ de blé*, pl. (64,2x96) : **USD 3 800** – New York, 30 mai 1986 : *Triple cône*, pinceau et encre noire et gche/pap. (58,4x48,5) : **USD 7 000** – New York, 4 déc. 1986 : *Arc de triomphe*, temp./pan. (91,5x121,9) : **USD 22 000** – New York, 1ᵉʳ oct. 1987 : *Unemployment*, temp./pap. mar./isor. (34,6x42,3) : **USD 45 000** – New York, 24 juin 1988 : *Apothéose*, aquar., gche et encre/pap. (18,8x120,8) : **USD 19 800** – New York, 1ᵉʳ déc. 1988 : *Quand les étoiles du matin* 1959, détrempe sur feuille d'or/pan. (137,1x121,9) : **USD 55 000** – New York, 16 mars 1990 : *Le jardin d'enfant (The Playground of Ray Bradbury)*, temp./t./rés. synth. (38x35,5) : **USD 66 000** – New York, 30 mai 1990 : *Personnage sur un banc public*, h/t (76,3x101,6) : **USD 9 350** – New York, 16 oct. 1990 : *Portrait de Adlaï Stevenson*, encre et lav./pap. (40,1x26) : **USD 8 250** – New York, 15 mai 1991 : *Le père Coughlin*, aquar. et encre/pap. (39,4x30,5) : **USD 6 600** – New York, 15 avr. 1992 : *Les yeux et le nez*, encre/pap. (10,2x14) : **USD 1 320** – New York, 23 sep. 1992 : *Pique-nique à Prospect Park*, h/t (61x81) : **USD 8 800** – New York, 3 déc. 1992 : *Usine de briques avec des cheminées*, gche/pap. (74,9x50,2) : **USD 13 200** – New York, 31 mars 1994 : *Oppenheimer* 1955, encre/pap. (43,8x28,6) : **USD 3 738** – New York, 25 mai 1994 : *La boutique de vêtements de Bowery* 1936, gche/pap. (25,1x28,9) : **USD 20 700** – New York, 29 nov. 1995 : *12ᵉ Rue Est* 1947, gche/cart. (55,9x76,2) : **USD 145 500** – New York, 23 mai 1996 : *F. Scott Fitzgerald et autres*, gche/pap. (25x32) : **USD 25 300** – New York, 5 déc. 1996 : *Pourquoi ?* 1961,

gche/pap. (49,5x64,8) : **USD 12 650** – New York, 25 mars 1997 : *Le Premier Jour de Noël, mon amour me donna*, aquar., encre et cr./pap. (35,6x48,6) : **USD 5 175** – New York, 5 juin 1997 : *Le Physicien, série Lucky Dragon*, temp./t./pan. (132,2x78,8) : **USD 112 500** – New York, 7 oct. 1997 : *Laissez-faire, série Strike Breakers*, aquar./pap./pan. (29,8x45,1) : **USD 21 850**.

SHAIN. Voir BUSON

SHAKIR Hassan
Né en 1925 à Samawa. xxe siècle. Irakien.
Peintre.
Il fut élève de l'école des beaux-arts de Bagdad puis de Paris. Il est professeur à Bagdad.
Il est, en 1951, l'un des fondateurs du groupe *L'Art moderne* avec Mohamed Ghani et Jawad Salim, puis en 1971 de *L'Unidimensionnisme* qui prône un art arabe moderne lequel s'inspire notamment de la tradition calligraphique des œuvres abstraites gestuelles. Il a également intégré à certaines de ses œuvres des représentations naïves ou populaires. *Voir aussi* HASSAN AL-SAID Shakir.
Bibliogr. : In : *Dict. de l'art moderne et contemp.*, Hazan, Paris, 1992.

SHAKIROF Sebastian. Voir ZAKIROFF

SHALDERS George
Né en 1826 à Portsmouth. Mort le 27 janvier 1893 à Londres, mort d'une attaque de paralysie. xixe siècle. Britannique.
Peintre de genre, compositions animées, animaux, paysages, aquarelliste, dessinateur.
Il prit part aux principales expositions londoniennes de 1848 à 1873. Il peignit essentiellement des vues du Surrey, du Hampshire et de l'Irlande.
Musées : Blackburn – Liverpool : *Prairies de Canterbury* – Londres (Victoria and Albert Mus.).
Ventes Publiques : Londres, 17 mars 1922 : *Moutons sur le bord de la route*, dess. : **GBP 27** – Londres, 8 déc. 1922 : *Le troupeau*, dess. : **GBP 22** – Londres, 7 mars 1924 : *Matin*, dess. : **GBP 71** – Londres, 20 juin 1972 : *Troupeau se désaltérant* : **GBP 450** – Londres, 18 avr. 1978 : *Troupeau à l'abreuvoir au soir couchant* 1855, h/t (58,5x89) : **GBP 650** – Londres, 18 sept 1979 : *Berger dans un paysage boisé*, aquar. et gche (48,3x81) : **GBP 1 100** – Londres, 25 mai 1979 : *Paysage boisé aux moulins*, h/t (82,5x135,9) : **GBP 1 300** – Londres, 1er mars 1983 : *Evening glow, Ranmore Common* 1865, gche (46,7x89) : **GBP 1 700** – Londres, 19 oct. 1983 : *Troupeau à l'abreuvoir* 1857, h/t (64x109) : **GBP 3 200** – Londres, 1er mars 1984 : *Berger menant son troupeau* 1861, aquar. reh. de gche (28x51) : **GBP 900** – Londres, 3 juin 1984 : *Un coin de fraîcheur pendant une journée d'été*, h/t (61x107) : **GBP 2 640** – Neuilly-sur-Seine, 16 mars 1989 : *Paysage animé*, h/t (26x42) : **FRF 12 000** – Londres, 13 déc. 1989 : *Bétail se désaltérant dans une mare* 1860, h/t (31x56) : **GBP 3 080** – Londres, 25-26 avr. 1990 : *La cueillette des mûres ; Le vert pâturage* 1865, aquar. et gche (chaque 29x48,5) : **GBP 11 000** – Londres, 5 mars 1993 : *Vaste paysage avec un berger et son troupeau dans le Surrey* 1870, aquar. et gche (37x77,5) : **GBP 5 520** – Londres, 5 nov. 1993 : *Enfants cueillant des mûres près d'un berger avec son troupeau*, gche (29,2x49,1) : **GBP 4 370** – Londres, 2 nov. 1994 : *Un coin de fraîcheur pendant une journée d'été*, h/t (60,5x106,5) : **GBP 4 140** – Londres, 5 juin 1996 : *Noonday Rest* 1865, aquar. gchée (46,5x80) : **GBP 8 050** ; *Moment's Rest* 1863, aquar. gchée (45,5x79) : **GBP 8 970**.

SHALER Frederik R.
Né le 15 décembre 1880 à Findlay. Mort le 27 décembre 1916 à Taormine (Sicile). xxe siècle. Américain.
Peintre de figures.
Il fut élève de William Chase et de F. Du Mond à New York.

SHALER Lynn
Née en 1955 à Detroit (Michigan). xxe siècle. Active depuis 1984 en France. Américaine.
Graveur, peintre.
Elle vit et travaille à Paris depuis 1984.
Elle a participé en 1988 à l'exposition : *De Bonnard à Baselitz – Dix Ans d'enrichissements du cabinet des estampes 1978-1988* à la Bibliothèque nationale à Paris.
Peintre et graveur, elle pratique également la photographie.
Musées : Paris (BN, Cab. des Estampes) : *Exits* 1982, eau-forte et aquat.

SHALLUS Francis
Né vers 1774 à Philadelphie. Mort le 12 novembre 1821 à Philadelphie. xviiie-xixe siècles. Américain.
Graveur au burin.

SHALOM-OF-SAFED, dit The Seigermacher, dit Moskowitz of Safed
Né en 1895. Mort en 1980. xxe siècle. Israélien.
Peintre de compositions religieuses, de compositions animées, peintre à la gouache, aquarelliste. Naïf.
D'origine polonaise-russe et horloger, il aborda la peinture à l'âge de soixante ans pour raconter la Bible à ses petits-enfants. Dans ses créations naïves, il introduit des éléments graphiques, inspirés des arts primitifs.
Bibliogr. : In : *Dict. univers. de la peinture*, Le Robert, t. VI, Paris, 1975.
Ventes Publiques : New York, 24 sep. 1981 : *Rebecca et Eleazar au puits*, aquar. et gche (35x50) : **USD 3 000** – Tel-Aviv, 16 mai 1983 : *L'Exode*, gche (44,5x57) : **ILS 137 760** – Jérusalem, 18 mai 1985 : *Illustration pour une Haggadah* 1957, gche, suite de vingt (50x35) : **USD 54 000** – Tel-Aviv, 1er jan. 1991 : *Le Rabbin Moshe Alshech, le bienheureux*, temp./pap. (40x25) : **USD 2 640** – Tel-Aviv, 30 juin 1994 : *En descendant vers l'Égypte*, gche (49,5x33,5) : **USD 2 875** – New York, 10 oct. 1996 : *Le Jardin d'Éden*, gche et encre de Chine/pap. (49,5x34,3) : **USD 2 875**.

SHAMIRI Behi
xxe siècle. Italien.
Peintre d'intérieurs.
La galerie Forni de Bologne a montré ses œuvres à la Foire internationale d'art contemporain de Paris en 1990.
Sa peinture, figurative, fait jouer dans des intérieurs, tel *Intérieur et Lumière* (1990), le jeu de la perspective en profondeur et des contrastes de teintes qui rappellent la gamme chromatique de Cremonini.

SHAMS al-Din Ustadh
xive siècle. Éc. persane.
Peintre.
Il était actif dans la seconde moitié du xive siècle. Lui-même élève d'Ahmad Mousâ, il fut le maître d'Abd al-Havy et de Junayd. D'autres peintres portent également le nom de Shams al-Din.
Il ne reste rien de son art bien qu'il fut sans doute l'un des peintres persans les plus importants de son époque. Sachant qu'il fut l'auteur d'un Shâh Nâme célèbre, certains ont voulu identifier celui-ci au Shâh Nâme dit de Demotte, mais cette hypothèse semble improbable.

SHAN-MERRY, pseudonyme de Manoële Antoine
Née le 26 mars 1935 à Paris. xxe siècle. Française.
Peintre, dessinatrice et aquarelliste.
Formée à l'école des Beaux-Arts d'Angers, elle a exposé ses œuvres dans divers lieux alternatifs et dans des salons, notamment de la Société Nationale des Beaux-Arts, des Artistes Français, des Indépendants, d'Automne. Elle est surtout connue pour avoir dessiné des foulards Hermès.

SHAND J.
xixe siècle. Actif à Londres entre 1818 et 1820. Britannique.
Peintre de portraits.

SHANE Frederick
Né le 2 février 1906 à Kansas City. xxe siècle. Américain.
Peintre.
Il fut élève de Randall Davey. Il fut membre de la Société des Artistes Indépendants. Il obtint plusieurs récompenses.

SHANG BIN ou Chang Pin ou Shan Pin
xviiie siècle. Actif vers 1760. Chinois.
Peintre.
Le Museum für Ostasiatische Kunst de Cologne conserve une de ses œuvres signée et datée 1765, *Voyageur à l'automne*, rouleau en longueur à l'encre et couleurs légères sur papier.

SHANG CH'I. Voir SHANG QI

SHANG CHU. Voir SHANG ZHU

SHANGGUAN ZHOU ou Chang-Kouan Tcheou ou Shang-Kuan Chou, surnom : Wenzuo, nom de pinceau : Zhuzhuang
Né en 1665, originaire de Changting, province du Fujian. Mort vers 1750. xviie-xviiie siècles. Chinois.
Peintre.

Peintre de paysages, il est l'auteur d'une œuvre intitulée le *Wan-xiao-tang huazhuan*. Le Musée Guimet de Paris conserve une de ses œuvres signée et datée 1764, représentant un *Homme avec une épée debout près d'un pichet de vin*, d'après un modèle de l'époque Yuan, et le British Museum de Londres, une feuille d'album signée : *Deux personnages debout*.

SHANG HSI. Voir **SHANG XI**

SHANG-JUI. Voir **SHANGRUI**

SHANG-KUAN CHOU. Voir **SHANGGUAN ZHOU**

SHANG PIN. Voir **SHANG BIN**

SHANG QI ou **Chang K'i** ou **Shang Ch'i**
Originaire de Caozhou, province du Shandong. XIVᵉ siècle. Actif au début du XIVᵉ siècle. Chinois.
Peintre.
Employé comme professeur à la cour sous le règne de l'empereur Yuan Chengzong (1295-1307), puis à la bibliothèque impériale, il est connu comme peintre de bambous et de paysages.
Musées : Pékin (Mus. du Palais) : *Montagnes printanières*, encre et coul. verdâtre sur soie, rouleau en longueur – Taipei (Nat. Palace Mus.) : *Un ruisseau aux lotus l'été au pied d'une montagne dans les nuages* signé et daté 1314, d'après Zhao Lingrang, poème de Wang Da – *Deux corbeaux, l'un dans un abricotier en fleurs, l'autre dans l'eau* signé et daté 1315 – *Promeneur s'approchant d'une retraite taoiste au pied du Mont Song* signé et daté 1315 – *Gorge profonde dans la montagne, joueurs d'échecs dans un pavillon surplombant un cours d'eau*, signé.

SHANGRUI ou **Chang-Jouei** ou **Shang-Jui**, surnoms : **Xunjun** et **Jingrui**, noms de pinceau : **Mucun** et **Pushizi**
Originaire de Suzhou, province du Jiangsu. Mort en 1632. XVIIIᵉ siècle. Chinois.
Peintre de paysages.
Élève de Wang Hui (1632-1717), actif entre 1700 et 1720, il était également prêtre.
Musées : Taipei (Nat. Palace Mus.) : *Dix paysages dans le style ancien* 1686, album signé.
Ventes Publiques : New York, 29 mai 1991 : *Paysages* 1672, encre et pigments/pap., album de huit feuilles (chaque page : 29,8x20,2) : **USD 15 400** – New York, 2 déc. 1992 : *Paysage*, encre et pigments/pap., kakémono (160,6x109,8) : **USD 6 600**.

SHANG TSU. Voir **SHANG ZUO**

SHANG WENPIN
Né en 1932 dans la province de Jiangsu. XXᵉ siècle. Chinois.
Peintre d'animaux.
Il sortit, en 1955, diplômé de l'université Normale de Taipei où il avait été l'élève de Puru, Huang Junbi et Liao Chi-ch'un. Plus tard il étudia l'architecture à l'École Nationale Supérieure de Belgique. À l'étranger il participa en 1959 à la Vᵉ Exposition Internationale d'Art de São Paulo, en 1960 il fut invité par le Japon dans le cadre d'échanges culturels, et en 1990, remporta le Iᵉʳ Prix du Salon International de Peinture et d'Estampe de Montréal.
Bibliogr. : In : *Catalogue de la vente Christie's à Hong Kong du 22 mars 1993*, Londres, 1993.
Ventes Publiques : Hong Kong, 22 mars 1993 : *Raton laveur dans un forêt en hiver* 1990, h/t (53x72,5) : **HKD 46 000**.

SHANG XI ou **Chang Hi** ou **Shang Hsi**, surnom : **Weiji**
Originaire de Puyang, province du Henan. XVᵉ siècle. Actif vers 1430-1440. Chinois.
Peintre.
Officier de la garde impériale et peintre de cour, il représente des tigres, des paysages, des figures ainsi que des fleurs et des oiseaux dans le style des maîtres Song.
Musées : Hakone : *Lao Zi franchissant la barrière*, encre et coul. légères sur pap., court rouleau en longueur signé – Taipei (Nat. Palace Mus.) : *Homme assis près d'une rivière* signé et daté 1427, éventail – *La partie de chasse de l'empereur Xuanzong* – *Fleurs* signé et daté 1441, colophon de Wang Guxiang – *Chien, chat et oiseaux sur la terrasse d'un jardin*.

SHANG ZHU ou **Chang Tchou** ou **Shang Chu**, surnom : **Taiyuan**, nom de pinceau : **Sunzhai**
XIIIᵉ-XIVᵉ siècles. Actif pendant la dynastie Yuan (1279-1368). Chinois.
Peintre.
Peintre de paysages à la manière *pomo* (encre brisée), et de rochers, dont on connaît un rouleau en longueur signé et daté 1342, *La lune au-dessus d'un village de montagne*.

SHANG ZUO ou **Chang Tsou** ou **Shang Tsu**
XVIᵉ-XVIIᵉ siècles. Actif à la fin de la dynastie Ming (1368-1644). Chinois.
Peintre.
Petit-fils du peintre Shang Xi (actif vers 1430-1440), connu pour ses représentations de tigres et de fleurs, dont le National Palace Museum de Taipei conserve une œuvre signée, *Roses trémières à l'automne*.

SHANKS William Sommerville
Né en 1864 à Gourock (Écosse). Mort en 1951. XIXᵉ-XXᵉ siècles. Britannique.
Peintre de genre, intérieurs, fleurs, aquarelliste, peintre à la gouache.
Élève de Benjamin Constant et Jean Paul Laurens, il vécut et travailla à Glasgow. Il obtint une médaille d'argent à Paris, au Salon des Artistes Français de 1933.

W. S. Shanks

Musées : Glasgow – Liverpool.
Ventes Publiques : Auchterarder (Écosse), 30 août 1983 : *Nature morte*, h/cart. (51x61) : **GBP 1 300** – Perth, 27 août 1985 : *C.E.G*, h/t (51x62) : **GBP 1 400** – Édimbourg, 30 avr. 1986 : *The green bottle*, h/t (35,4x30,5) : **GBP 3 500** – Édimbourg, 22 nov. 1989 : *Le petit salon à Rosyth*, h/cart. (30,5x45,7) : **GBP 1 650** – South Queensferry, 1ᵉʳ mai 1990 : *Confidences*, h/pan. (30x30,5) : **GBP 2 750** – Glasgow, 22 nov. 1990 : *Le bouquet rose*, h/cart. (47x30,8) : **GBP 2 200** – Édimbourg, 28 avr. 1992 : *La fabrication du beurre*, h/t (61x91,5) : **GBP 1 540** – Édimbourg, 13 mai 1993 : *Rhododendrons*, h/t (63,5x76,2) : **GBP 6 050** – Glasgow, 14 fév. 1995 : *Rêverie*, aquar. et gche (75x54,5) : **GBP 3 450**.

SHANNAN A. MacFARLANE
Né à Glasgow. Mort le 29 septembre 1915 à Glasgow. XIXᵉ-XXᵉ siècles. Britannique.
Sculpteur de bustes.
Musées : Glasgow (Gal. des Arts) : *Buste de G. R. Mather* – *Buste de H. A. Long* – *Rev. D. Macrae*.

SHANNON Charles Haslewood
Né le 26 avril 1863 à Quarrington (Lincolnshire). Mort le 18 mars 1937 à Kew (Surrey). XIXᵉ-XXᵉ siècles. Britannique.
Peintre de genre, portraits, figures, dessinateur.
Il étudia la gravure dans les ateliers de la Lambeth School of Art, où il se lia avec Charles Ricketts et avec qui il fonda la maison d'édition Vale Press, consacrée à des ouvrages de bibliophilie. Il visita les Pays-Bas et l'Italie. Il fut membre associé de la Royal Academy de Londres en 1911 ou 1921 selon les sources. Il prit part à de nombreuses expositions britanniques à partir de 1885. Il illustra des œuvres de Christopher Marlowe, Oscar Wilde.

Bibliogr. : In : *Dict. des illustrateurs 1800-1914*, Ides et Calendes, Neuchâtel, 1989.
Musées : Brême : *Tête de vieillard* – Paris (Mus. du Luxembourg) : *Portrait de Mrs Bruce, sculpteur* – Victoria : *Souvenir de Van Dyck, Miss Kate costumée en marmiton*.
Ventes Publiques : Londres, 9 fév. 1923 : *Alphonse Legros*, pierre noire et blanche : **GBP 11** – Londres, 28 nov. 1935 : *La toilette* : **GBP 62** – Londres, 15 mai 1942 : *Charles Richette*, dess. : **GBP 36** – Londres, 12 oct. 1973 : *Les ramasseurs de coquillage* : **GNS 5 200** – Londres, 10 mai 1974 : *L'enfance de Bacchus* : **GNS 2 500** – Londres, 25 oct. 1977 : *La nymphe des bois*, h/t (109x112) : **GBP 1 300** – Londres, 8 mars 1978 : *L'Âge d'Or 1921-1922*, h/t (142x109,5) : **GBP 900** – Londres, 8 juin 1979 : *Les Nageurs*, h/t (42x42) : **GBP 460** – Londres, 12 juin 1981 : *Paysage romantique* 1904, h/t (83,2x79) : **GBP 2 800** – Londres, 21 juin 1983 : *L'Enfance de Bacchus 1919-1920*, h/t (122x109) : **GBP 4 000** – Londres, 13 nov. 1985 : *Brown and silver*, h/t (33x33) : **GBP 2 200** – San Francisco, 12 juin 1986 : *L'Ange d'Or 1921-1922*, h/t (142x110,5) : **USD 4 500** – Londres, 9 juin 1988 : *Portrait de jeune fille au chapeau noir* 1915, h/t (75x62,5) :

GBP 3 520 – Londres, 27 juin 1988 : *La sirène*, h/t (54x60) : **GBP 17 600** – Londres, 25 jan. 1989 : *Portrait de femme*, craies de coul. (29x24) : **GBP 462** – Londres, 25-26 avr. 1990 : *Etude pour Tibullus dans la maison de Delia*, past. (46x63) : **GBP 1 045** – Londres, 26 sep. 1990 : *L'Amazone blessée* 1899, craie blanche avec reh. de sanguine/pap. teinté (40x23) : **GBP 825** – Londres, 12 nov. 1992 : *La sirène*, h/t (59x53,5) : **GBP 11 000** – Londres, 7 juin 1995 : *L'Amazone blessée* 1922, h/t (101,5x82) : **GBP 3 680**.

SHANNON Howard Johnson
Né le 30 mai 1876 à Jamaica (New York). XX[e] siècle. Américain.
Peintre, illustrateur.
Il fut élève de Herbert Adams.

SHANNON James Jabusa, Sir
Né en 1862 à Auburn (États-Unis). Mort le 6 mars 1923 à Londres. XIX[e]-XX[e] siècles. Depuis 1878 actif en Angleterre. Américain.
Peintre de genre, portraits.
De parents irlandais, il va à 16 ans étudier avec Edward James Poynter à South Kensington pendant trois ans et y obtient une médaille d'or. Il avait l'intention d'aller s'établir en Amérique, son grand et rapide succès le décida à demeurer dans la métropole anglaise. Les commandes lui vinrent de tous côtés. Il fut membre du New British Art Club en 1886, de la Society of British du Royal Institute of Painters in Watercolours, associé de la Royal Academy en 1897, élu académicien en 1909. Il fut fait « chevalier » (Sir) en 1922 une année avant sa mort.
Il commença à exposer en 1880, à la Royal Academy de Londres, remportant une médaille d'or. Remarqué par Whistler, son compatriote américain, celui-ci lui permit d'exposer à la Société Royale des artistes britanniques et à la Société Internationale. Il participa à des expositions collectives à Paris : 1889 et 1900 Exposition universelle, où il obtint une médaille d'or la première année, puis une médaille d'argent.
Il commença à se faire connaître avec le *Portrait de Miss Horatia Slopford* présenté en 1881 à la Royal Academy à Londres.
Musées : Birmingham : *L'Alderman Ed. Lawley Parker* – Bradford : *Les Marchés* – Le Cap : *Fruit défendu* – Cardiff : *Le Vase vert* – Liverpool : *Mgr Nugent* – *Rêverie* – Londres (Tate Gal.) : *La Jeune Fille aux fleurs*.
Ventes Publiques : Londres, 17 mai 1923 : *Les nénuphars blancs* : **GBP 33** – Londres, 9 nov. 1976 : *Portrait de fillette* 1892, h/t (146x75) : **GBP 500** – Londres, 18 juin 1985 : *Mrs. Agnes Williamson* 1887, h/t (172x102) : **GBP 33 000** – Londres, 12 nov. 1986 : *Madonna and Child*, h/t (84x70) : **GBP 15 000** – New York, 24 mai 1988 : *Portrait d'un gentleman à un dîner de chasseurs* 1887, h/t (76,2x44,4) : **USD 79 750** – Londres, 2 mars 1989 : *Portrait d'une jeune fille avec une coiffe de linon blanche* 1897, h/t (61,2x46,2) : **GBP 8 800** – New York, 23 mai 1989 : *Dirikja, jeune fille hollandaise*, h/t (41,3x30,5) : **USD 13 200** – New York, 12 nov. 1990 : *Jeune femme en bleu, Miss M. Strom*, h/t (62,9x52,1) : **USD 28 600** – New York, 23 mai 1990 : *Portrait de Ruby Miller*, h/t (195,6x106,7) : **USD 33 000** – New York, 17 oct. 1991 : *Portrait de Miss Annie Beebe* 1886, h/t (113,7x87) : **USD 33 000** – Édimbourg, 19 nov. 1992 : *Le jeune maître et les petites demoiselles*, h/t (193x147,2) : **GBP 11 000** – Londres, 5 nov. 1993 : *Lady Dickson-Poynder et sa fille Joan*, h/t (183,2x111,5) : **GBP 54 300** – New York, 26 mai 1994 : *Molly, Tim et Dorothy, les enfants de James Younger*, h/t (193x147,3) : **USD 118 000** – Londres, 5 juin 1996 : *Portrait de fillette* 1890, h/t (43x35,5) : **GBP 3 220**.

SHANNON Thomas ou Tom
Né en 1947. XX[e] siècle. Américain.
Sculpteur, auteur d'installations, de performances, vidéaste.
Artiste, il est aussi reconnu pour ses découvertes scientifiques, en particulier en astronomie. Il vit et travaille à New York.
Il participe à des expositions collectives : 1993 Château d'Oiron, Expo 93 à Séoul. Il montre ses œuvres dans des expositions personnelles : 1981 Ronald Feldman Gallery à New York ; 1984 Dart Gallery de Chicago ; 1987 Arc, musée d'Art moderne de la ville de Paris ; 1993 Contemporary Art Center de Cincinnati et musée de la Marine à Paris ; 1994 Espace Art 04 à Saint-Rémy-de-Provence.
Il met en scène les phénomènes magnétiques dans des installations qui évoquent l'espace, l'univers. Celle-ci peuvent se révéler spectaculaires, car « aériennes » comme *Compass Moon atom room* composée de 270 sphères électrostatiques réparties sur divers niveaux entre le sol et le plafond. Il s'inspire aussi d'objets

du quotidien qu'il métamorphose : voiture électrique entièrement pliable, veste réversible quatre fois, pendule indiquant simultanément l'heure dans le monde entier. Il réalise également des vidéos.
Bibliogr. : In : *Dict. de l'art mod. et contemp.*, Hazan, Paris, 1992 – M. J. : *Shannon, artiste magnétique*, Beaux-Arts, n° 126, Paris, sept. 1994 – Jérome Sans, interview : *Thomas Shannon – Une Vision globale*, Art Press, n° 181, Paris, juin 1993.

SHANON Anna
Née en 1916 ou 1920. XX[e] siècle. Active en Israël, puis en France. Polonaise.
Peintre de collages. Abstrait.
Elle a étudié à Jérusalem puis à Paris, où elle s'est établie.
Elle participe à des expositions collectives : 1964 musée d'Art et d'Industrie de Saint-Étienne ; 1991 *Rencontres – Cinquante ans de collages* à la galerie Claudine Lustman à Paris. Elle montre ses œuvres dans des expositions personnelles : depuis 1957 régulièrement à Paris, notamment de 1984 à 1987 à la galerie Jaquester.
Elle réalise des collages aux teintes terreuses, obéissant à une construction géométrique légère. D'aspect fragile, ces compositions exploitent les diverses textures et accidents du papier.
Bibliogr. : Françoise Monnin : Catalogue de l'exposition : *Rencontres – Cinquante ans de collages*, Galerie Claudine Lustman, Paris, 1991.
Ventes Publiques : Paris, 16 juin 1991 : *Sans titre* 1975, collage (62x45) : **FRF 4 500**.

SHAO BAO ou Chao Pao ou Shao Pao, surnom : Guoxian, noms de pinceau : Quanzhai et Erquan
Né en 1460. Mort en 1527. XV[e]-XVI[e] siècles. Chinois.
Peintre.
Président du Bureau des Rites et peintre de fleurs il n'est pas mentionné dans les biographies officielles d'artistes et ce que l'on sait de lui vient de la *Chronique du Wuxi*. Le National Palace Museum de Taipei conserve une de ses œuvres signée et datée 1518, *Prunier en fleurs et fleurs de thé sauvage*.

SHAO FEI
Née en 1954 à Pékin. XX[e] siècle. Chinoise.
Peintre de compositions à personnages, animaux, paysages.
Elle fut initiée à la peinture par sa mère, artiste formée dans la ligne du *Réalisme Socialiste*. En 1970, elle s'enrôla dans l'armée et mit ses talents artistiques au service de la propagande en créant affiches et posters. En 1976, elle devint Membre de l'Académie d'Art de Pékin, puis participa à la création du groupe *Stars* et avec lui exposa en 1979-1980. Depuis lors, elle participe aux manifestations importantes en Chine. À l'étranger, elle figura en 1982 à l'Exposition de l'Académie Centrale de Pékin, puis au Canada, à l'Exposition itinérante *La Peinture Chinoire Contemporaine* aux États-Unis en 1984-85 ; à *Stars : dix ans* à Taïwan et à Hong Kong en 1989.
Elle pratique une peinture très libérée de la figuration, figures et environnement géométrisés, la composition très pleine dans le format décoratif. Une telle géométrisation, la composition dense, une gamme de tons sourds, l'aurait fait supposer, en France, issue de l'enseignement de Gromaire à l'École des Arts Décoratifs.
Ventes Publiques : Taipei, 22 mars 1992 : *La danse* 1991, h/t (72,5x89,2) : **TWD 286 000** – Hong Kong, 30 mars 1992 : *Automne doré*, encre et pigments/pap., kakemono (91,2x117,3) : **HKD 41 800** ; *Le dressage du tigre* 1990, h/t (65,4x80) : **HKD 88 000** ; *Poisson rouge* 1990, h/t (99,3x116) : **HKD 82 500** – Hong Kong, 28 sep. 1992 : *Sœur-fleur* 1992, h/t (76x76) : **HKD 104 500** – Hong Kong, 22 mars 1993 : *Bénédiction*, h/t (101x101) : **HKD 115 000** – Hong Kong, 4 mai 1995 : *Murmures de la mare aux lotus* 1993, h/t (80,6x99,4) : **HKD 69 000** – Hong Kong, 30 avr. 1996 : *Joie de la ferme*, h/t (84,5x107,9) : **HKD 51 750**.

SHAO GAO ou Chao Kao ou Shao Kao, surnom : Migao
Originaire de Suzhou, province du Jiangsu. XVII[e] siècle. Actif vers 1627. Chinois.
Peintre.
Peintre de paysages dont on connaît une œuvre signée et datée 1627, *Paysage avec un homme dans un pavillon surplombant une rivière*.

SHAO JINGKUN
Née en 1932. XX[e] siècle. Chinoise.

Peintre de fleurs.
Elle fut, entre autres, élève de Xu Beihong, à l'Institut national des Beaux-Arts de Pékin. Elle obtint son diplôme en 1953 et depuis cette époque elle enseigne dans ce même institut et également à l'Académie centrale des Beaux-Arts. En compagnie de Dong Xiwen et de Wu Guanzhong, elle effectua un voyage au Tibet en 1962 et en rapporta une série de travaux qui furent présentés dans une exposition nationale itinérante.

VENTES PUBLIQUES : HONG KONG, 4 mai 1995 : *Lis* 1995, h/t (75,2x80,6) : HKD 69 000 – HONG KONG, 30 oct. 1995 : *Pivoines* 1995, h/t (80,6x75,2) : HKD 40 250.

SHAO KAO. Voir SHAO GAO

SHAO MI ou Chao Mi, surnom : Sengmi, noms de pinceau : Guachou, Guanyuansou, etc.
Originaire de Suzhou, province du Jiangsu. XVIIᵉ siècle. Chinois.
Peintre de paysages.
Grand poète et calligraphe, actif entre 1620 et 1660, il fait partie du groupe des *Neuf Amis de la Peinture* et peint des paysages dans les styles de Ni Zan (1301-1374) et de Zhao Mengfu (1254-1322).
Ses œuvres se caractérisent par une extrême liberté de pinceau, seuls les visages et les mains, le cas échéant, étant plus détaillés.
MUSÉES : LONDRES (British Mus.) : *Arbres décharnés et collines pointues* œuvre signée et datée 1643, feuille d'album – NEW YORK (Metropolitan Mus.) : *Saules pleureurs sur un îlot* daté 1640, éventail signé – PÉKIN (Mus. du Palais) : *Personnage dans un pavillon surplombant une rivière au pied d'une haute montagne et à l'ombre de vieux arbres*, encre et coul. sur soie, d'après l'inscription du peintre à la manière de Tang Yin – *Études de paysages*, encre et coul. légères sur pap., douze feuilles d'album – SHANGHAI : *Une oie*, techn. « mogu » (sans os), inscription du peintre datée 1630 – TAIPEI (Nat. Palace Mus.) : *Guanyin* œuvre signée et datée 1626, encre sur pap., rouleau en hauteur – *Deux hommes entrant dans un pavillon au bord du lac* daté 1637, éventail signé – *Fleurs de prunier* œuvre signée et datée 1662, encre – *Petit album de dix feuilles représentant des paysages dont certains d'après Tang Yin*, coul. – *Paysages*, deux feuilles d'album signées.
VENTES PUBLIQUES : TAIPEI, 10 avr. 1994 : *Prunus*, encre et pigments/pap. doré, éventail (17x48) : TWD 368 000 – NEW YORK, 31 mai 1994 : *Paysage avec des barques de pêche*, encre et pigments/pap. doré, éventail (14,9x58,7) : USD 5 175.

SHAO PAO. Voir SHAO BAO

SHAPER Johann. Voir SCHAPER

SHAPIRO Joël.
Né en 1941 à New York. XXᵉ siècle. Américain.
Sculpteur, graveur, dessinateur, peintre à la gouache.
Il étudia les arts plastiques à partir de 1964 à l'université de New York, où il vit et travaille.
Il participe à de nombreuses expositions collectives, notamment aux grandes manifestations consacrées à la sculpture, parmi lesquelles : 1969 *Anti-Illusion : procedures/materials*, 1990 *The New Sculpture 1965-1975 : Between geometry and gesture* au Whitney Museum of American Art de New York. Il montre ses œuvres dans des expositions personnelles : depuis 1970 régulièrement à la galerie Paula Cooper à New York ; 1973 Institute for Art and Urban Resources à New York ; 1976 Museum of Contemporary Art de Chicago ; 1977 exposition itinérante organisée par la Albright Knox Art Gallery de Birmingham (Michigan) ; 1980 The Whitechapel Art Gallery de Londres ; 1981 Israel Museum de Jérusalem ; 1982 exposition itinérante organisée par le Whitney Museum of American Art de New York ; 1985 exposition itinérante organisée par le Stedelijk Museum d'Amsterdam ; 1986 Art Museum de Seattle ; 1986, 1988 galerie Daniel Templon à Paris ; 1987 Hirshhorn Museum and Sculpture Garden à Washington ; 1988 Art Museum de Cleveland ; 1989 Museum of Art de Toledo (Ohio) ; 1990 expositions itinérantes organisées l'une par l'Art Center de Des Moines et l'autre en Europe par le Louisiana Museum of Modern Art d'Humlebaek ; 1991 Center for the Fine Arts de Miami ; 1994 Séoul ; 1995 Walker Art Center et Sculpture Garden de Minneapolis, galerie Karsten Greve à Paris. Il a reçu de nombreux prix et distinctions : 1975 National Endowment for the Arts, 1990 médaille du Mérite pour la sculpture de l'American Academy and Institute of Letters de New York, et en 1994 a été élu membre de l'académie royale des beaux-arts de Suède. Il a réalisé plusieurs

commandes publiques : 1993 musée en mémoire de l'holocauste à Washington ; 1994-1995 Sony Plaza de New York ; 1994-1995 passage Friedrichstadt de Berlin ; 1996 aéroport international de Kansas City.
Plaçant sur des étagères des échantillons de matériaux de construction sous forme de plaques de 1,5 centimètres : béton, terre, bois, aluminium, il débute en 1970 avec des œuvres de petites dimensions, en marge du Minimal Art, alors à son apogée, qui propose des pièces monumentales au sol, mais dont il retient le choix du matériau brut. Dans le même esprit, il présente les *Weight Pieces*, barres de magnésium et de plomb aux divers formats mais au poids identique. Il se concentre l'année suivante sur la main avec les *Hand Forming Pieces* et réalise un travail qui souligne le façonnage, la « touche artisanale » de l'artiste modelant de ses doigts des bûches, rouleaux ou boules d'argile, sculptant des boules en pin, assemblées ensuite au sol. Dès 1973, il travaille sur le thème de l'habitacle (maison, mobilier, ponts, cercueil) avec des constructions à échelle réduite, hiératiques. Il décline ces modules géométriques abstraits dans leur configuration mais familiers puisqu'on peut y voir une maison aux portes et fenêtres murées au bout d'une route, sur un pont – « Est-ce un pentagone ou une maison ? » s'interroge Shapiro. Il évolue ensuite avec des espaces plus ouverts, où il confronte intérieur et extérieur, surface plane et volume. Désormais, cette forte présence du réel apparaît dans ses gravures, comme la série d'eaux-fortes sur les scènes de ménage de 1975, dans ses fusains et gouaches qui évoquent des plans d'architecture, un monde schématisé. À partir de cette époque, son travail se réfère au monde sensible, ne retient de l'abstraction que les formes minimalistes mises en jeu, en bronze, plâtre, bois, mais façonnées à la main, dans un esprit constructiviste. Dans les années quatre-vingt, il revient à des œuvres de grandes dimensions et introduit une dynamique, un mouvement, avec de longues formes anthropomorphiques, proches des figures de Giacometti qu'il admire. On reconnaît alors une figure – en général des assemblages de poutres de section carrée en bois brut (sapin, peuplier, pin) ou coulées dans du bronze ou de l'acier, mais aussi un moulage grossier de plâtre, deux parallélépipèdes évidés – qui danse, court, tombe, le corps pleinement engagé dans l'action. Puis viennent les « arbres » – motif déjà présent dans des reliefs de 1976-1978 – à l'équilibre précaire, en apparence impossible –, fixés sur des socles, agencements de cylindres de bois de différentes longueurs peints, qui suggèrent l'élan vital, les branches se ramifient au hasard semble-t-il dans un jeu subtil de bifurcations, d'angles cassés, qui donnent un rythme unique à l'œuvre.
Shapiro occupe dès ses débuts une place originale dans la sculpture américaine, contemporain mais en marge du Minimal Art, courant auquel il est néanmoins tentant de confronter son œuvre. Il travaille certes à partir de matériaux bruts (bois, plomb, plâtre) et de formes géométriques (rectangles agencés en parallélépipède), par série, déclinant par variations, permutations, une structure initiale. Néanmoins, il se refuse à présenter tel quel ses pièces, à les réduire à des « structures primaires », linéaires, exploitées pour leurs qualités propres. Il choisit de les mettre en scène – comme à distance – sur des étagères au niveau du regard, par terre (ce qui force à s'approcher, se baisser d'autant plus que les pièces sont de petites dimensions) ou sur un socle. Il revendique leur lien avec la réalité, en particulier au monde intime, par leur fort pouvoir d'évocation : « Je m'arrange pour transposer mon expérience personnelle afin que l'œuvre devienne autre chose qu'un objet fabriqué. Si elle est réussie elle fait appel à la mémoire » (Shapiro à Liza Bear). Ses habitats, anonymes en apparence par leur simplicité géométrique, révèlent une émotion, un sentiment de familier, de déjà connu, de même que ses personnages en mouvement, hors contexte, « sympathiques » dans leur humanité, qui échappent à toute anecdote. Entre abstraction et figuration, Shapiro renoue avec le sujet, par l'intermédiaire d'un vocabulaire formel rigoureux élémentaire qui lui permet d'échapper à tout pathos. Héritier de Rodin, Brancusi, Giacometti, mais aussi des minimalistes, Shapiro affirme sa volonté, au travers de ses signes abstraits, métaphore de l'homme, d'exprimer des sentiments humains, universels.

■ Laurence Lehoux

BIBLIOGR. : Catalogue de l'exposition : *Joël Shapiro*, Museum of Contemporary Art, Chicago, 1976 – Catalogue de l'exposition : *Joël Shapiro*, Whitney Museum of American Art, New York, 1982 – Catalogue de l'exposition : *Joël Shapiro : painted wood*, Hirshhorn Museum and Sculpture Garden, Washington, 1987 –

Catalogue de l'exposition : *Joël Shapiro*, IVAM, Centre Julio Gonzalez, Valence, 1990 – Caroline Smulders : *Joël Shapiro – L'Espace métaphorique*, Art Press, n° 159, Paris, juin 1991 – Catalogue de l'exposition : *Joël Shapiro*, Musée des Beaux-Arts, Calais, 1991 – Éric Suchère : *Joël Shapiro*, Art Press, n° 204, Paris, juil.-août 1995 – Catalogue de l'exposition : *Joël Shapiro – Outdoors*, Walker Art Center, Minneapolis, Nelson Atkins Museum of Art, Kansas City, 1995 – Catalogue de l'exposition : *Joël Shapiro*, Pace Wildenstein Gallery, Los Angeles, 1996.
Musées : AMSTERDAM (Stedelijk Mus.) – ATLANTA (High Mus. of Art) – BALTIMORE (Mus. of Art) – BOSTON (Mus. of Fine Arts) – BUFFALO (Albright Knox Art Gal.) – CINCINNATI (Mus. of Art) – CLEVELAND (Mus. of Art) – DALLAS (Mus. of Art) – DENVER (Mus. of Fine Art) – DES MOINES (Art Center) – DETROIT (Inst. of Art) – HOUSTON (Mus. of Art) – HUMLEBAECK (Louisiana Mus. of Mod. Art) – JÉRUSALEM (Israel Mus.) – LONDRES (Tate Gal.) : *Sans Titre 1976-1977* – LONDRES (British Mus.) – LOS ANGELES (County Mus. of Art) – LOS ANGELES (Mus. of Contemp. Art) – MINNEAPOLIS (Walker Art Center) – MUNICH (Städtische Gal. im Lenbachhaus) – NEW YORK (Metrop. Mus. of Art) – NEW YORK (Whitney Mus. of American Art) – NEW YORK (Mus. of Mod. Art) – NEW YORK (Brooklyn Mus.) – PARIS (Mus. Nat. d'Art Mod.) – PHILADELPHIE (Mus. of Art) – SAINT LOUIS (Mus. of Art) – SAN DIEGO (Mus. of Art) – STOCKHOLM (Mod. Mus.) – TEL-AVIV (Mus. of Art) – TOLEDO (Mus. of Art) – TORONTO (Art Gal. of Ontario) – VALENCE (IVAM Centre Julio Gonzalez) – WASHINGTON D. C. (Nat. Gal. of Art) – WASHINGTON D. C. (Corcoran Gal. of Art) – WASHINGTON D. C. (Hirshhorn Mus. and Sculpture Garden) – ZURICH (Kunsthaus).
VENTES PUBLIQUES : NEW YORK, 8 nov. 1983 : *Sans titre 1979*, bronze (29x28,5x34) : **USD 22 000** – NEW YORK, 6 mai 1986 : *Sans titre JS405 1980*, bois (21,5x43,2x10,2) : **USD 14 000** – NEW YORK, 8 oct. 1986 : *Sans titre 1975*, fus. (88,9x116,8) : **USD 4 000** – NEW YORK, 6 mai 1987 : *Sans titre 1978*, fus./pap. (56,5x76,2) : **USD 6 500** – NEW YORK, 9 nov. 1989 : *Sans titre*, bronze (24x25,4) : **USD 242 000** – NEW YORK, 23 fév. 1990 : *Sans titre 1972*, acryl./t. (21x71,1) : **USD 7 700** – NEW YORK, 9 mai 1990 : *Sans titre 1988*, past./pap. (224,8x152,3) : **USD 88 000** – NEW YORK, 15 fév. 1991 : *Sans titre*, bronze patine dorée (23x18x16,5) : **USD 27 500** – NEW YORK, 1er mai 1991 : *Sans titre 1974*, bronze/base de bois (31,1x13,3x24,1) : **USD 49 500** – NEW YORK, 13 nov. 1991 : *Sans titre 1987*, fus. et craies coul./pap. (78,1x58,4) : **USD 15 400** – LONDRES, 26 mars 1992 : *Sans titre*, bronze (6,4x7,3x4,8) : **GBP 9 900** – NEW YORK, 5 mai 1992 : *Sans titre* (228,6x17x56,5) : **USD 242 000** – NEW YORK, 6 mai 1992 : *Sans titre (JSS 866) 1989*, bronze (177,8x203,2x76,2) : **USD 220 000** – NEW YORK, 6 oct. 1992 : *Sans titre*, fer moulé sur bois (11,4x88,9x5,7) : **USD 49 500** – NEW YORK, 17 nov. 1992 : *Sans titre*, bronze (134,6x162,6x115,5) : **USD 264 000** – NEW YORK, 19 nov. 1992 : *Sans titre (JS 712)*, h/bois (138,4x31,6x24,7) : **USD 66 000** – NEW YORK, 3 mai 1993 : *Sans titre*, bronze (228,6x170,2x56,5) : **USD 233 500** – NEW YORK, 5 mai 1994 : *Sans titre (JS 625) 1985*, bronze (297,2x337,8x182,9) : **USD 167 500** – NEW YORK, 14 nov. 1995 : *Sans titre 1989*, bronze (165,1x200,7x127) : **USD 200 500** – NEW YORK, 7 mai 1996 : *Sans titre 1989*, bronze (228,6x170,1x56,5) : **USD 404 000** – LONDRES, 27 juin 1996 : *Sans titre*, bronze (152,5x147,3x68,5) : **GBP 34 500** – NEW YORK, 21 nov. 1996 : *Sans titre 1989*, fus., craies coul. et mine de pb/pap. (77,5x58,4) : **USD 17 825** – NEW YORK, 19 nov. 1996 : *Sans titre 1981-1984*, bronze (119,4x125,1x116,2) : **USD 118 000** – NEW YORK, 20 nov. 1996 : *Sans titre 1987*, bronze (38,7x36,2x20,3) : **USD 43 125** – NEW YORK, 7-8 mai 1997 : *Sans titre 1982-1983*, bronze, en trois parties (88,8x48,2x94 ; 153x80x264,2 et 43,2x110,5x39,4) : **USD 607 500** – NEW YORK, 7 mai 1997 : *Sans titre 1989*, bronze (99,1x52,1) : **USD 21 850** – NEW YORK, 8 mai 1997 : *Sans titre 1986-1987*, h/bois (162,5x117x79) : **USD 211 500**.

SHAPIRO Shmuel
Né en 1924 en Nouvelle-Angleterre. Mort en 1985. XXᵉ siècle. Américain.
Peintre, peintre de collages, technique mixte.
VENTES PUBLIQUES : LUCERNE, 30 sep. 1988 : *Sans titre 1970*, collage (30x24) : **CHF 2 800** – LUCERNE, 24 nov. 1990 : *Matin d'hiver 1967*, h/t (50x60) : **CHF 4 500** – LUCERNE, 4 juin 1994 : *Deux compositions 1967*, gche et cr./pap. (14x15) : **CHF 850**.

SHAPIRO Valentina
XXᵉ siècle. Russe.
Peintre de figures, sculpteur, dessinateur.
Elle fit des études artistiques en Russie puis partit en Israël en

1972. Elle montra ses œuvres dans des expositions personnelles en 1972 et 1974 à Paris.
Peintre figuratif, l'être humain est sa source principale d'inspiration.

SHAPLEIGH Frank Henry
Né le 7 mars 1842 à Boston. Mort en 1906. XIXᵉ siècle. Américain.
Peintre de paysages, peintre à la gouache.
Il étudia à Paris avec Lambinet.
VENTES PUBLIQUES : HYANNIS (Massachusetts), 7 août 1973 : *Vue d'une petite ville* : **USD 1 500** – PORTLAND, 7 avr 1979 : *New England inlet 1878*, h/t (35,5x61) : **USD 2 000** – PORTLAND, 4 avr 1981 : *Carter Notch from Jackson, New Hampshire*, h/t (35,5x61) : **USD 1 900** – NEW YORK, 23 juin 1983 : *Maine coast 1872*, h/t (35,6x61) : **USD 1 500** – NEW YORK, 17 mars 1988 : *Arbres en forêt*, aquar. et fus./pap. (62,5x37,5) : **USD 2 310** – NEW YORK, 24 jan. 1989 : *La vallée de Crawford depuis le mont Willard 1877*, h/t (52,5x90) : **USD 4 675** – NEW YORK, 9 sep. 1993 : *Paysage boisé 1878*, gche/cart. (47x84,5) : **USD 1 955** – NEW YORK, 12 sep. 1994 : *Campement dans les White Mountains*, gche/pap./cart. (31,8x53) : **USD 1 840**.

SHAQIRI Ymer
Né en 1955 à Sveqël-Podujeve. XXᵉ siècle. Yougoslave.
Graveur, dessinateur.
D'origine albanaise, il vit et travaille à Prishtina-Kosevë.
Il a participé en 1992 à l'exposition : *De Bonnard à Baselitz – Dix Ans d'enrichissements du cabinet des estampes 1978-1988* à la Bibliothèque nationale à Paris.
MUSÉES : PARIS (BN, Cab. des Estampes) : *Porte VIII 1986*, eau-forte, aquat. et manière noire.

SHARADIN Henry William
Né le 22 décembre 1872 à Kutztown (Pennsylvanie). XIXᵉ-XXᵉ siècles. Américain.
Peintre, graveur.
Élève de Carrol Beckwith, de Percyval Tudor-Hart à Paris, de Nordi à Rome, il fut membre de la Fédération américaine des Arts.

SHARAKU. Voir TÔSHUSAI SHARAKU

SHARE Henry Pruett
Né en 1853 à Los Angeles. Mort le 20 juin 1905 à Flatbush. XIXᵉ siècle. Américain.
Peintre.
Il fut aussi journaliste.

SHARITS Paul
Né en 1943 à Denver. XXᵉ siècle. Américain.
Artiste.
MUSÉES : PARIS (BN, Cab. des Estampes).

SHARKOFF Pjotr Gherassimovitch. Voir JARKOFF

SHARMA Raja Babu
Né en 1956 à Jaïpur (Inde). XXᵉ siècle. Indien.
Peintre.
Peintre tantrique, il travaille dans un atelier qui reste scrupuleusement traditionnel, créant des œuvres dont la pureté du signe semble atteindre une perfection.
BIBLIOGR. : Catalogue de l'Exposition : *Magiciens de la terre*, Centre Georges Pompidou et la Grande Halle La Villette, Paris, 1989.

SHAROFF Shirley
Née en 1936 à Brooklyn (New York). XXᵉ siècle. Active depuis 1961 en France. Américaine.
Peintre, graveur.
Elle vit et travaille à Paris depuis 1961.
Elle a participé en 1992 à l'exposition : *De Bonnard à Baselitz – Dix Ans d'enrichissements du cabinet des estampes 1978-1988* à la Bibliothèque nationale à Paris.
MUSÉES : PARIS (BN, Cab. des Estampes) : *Identified flying objects n° 1 et 8 1980-1981*, deux eaux-fortes.

SHAROWA Alexandra Alexandrovna. Voir JAROVA

SHARP Charlotte. Voir SHARPE

SHARP Christopher
Né en 1797 à Cambridge. XIXᵉ siècle. Britannique.
Graveur au burin.

SHARP Dorothea
Née en 1874. Morte en 1955. XIXᵉ-XXᵉ siècles. Britannique.

Peintre de genre, compositions animées, paysages, natures mortes.

Vice-présidente des femmes peintres, elle vécut et travailla à Londres.

Surtout paysagiste, elle a peint aussi des scènes de genre.

DOROTHEA SHARP

MUSÉES : AUCKLAND (Nouvelle-Zélande) – CARDIFF – DONCASTER – HARARE (Zimbabwe) – NORTHAMPTON.

VENTES PUBLIQUES : LONDRES, 11 déc. 1970 : *Enfants sur la plage* : **GNS 180** – LONDRES, 27 oct. 1972 : *Le lac Majeur* : **GNS 180** – LONDRES, 14 déc. 1973 : *La promenade* : **GNS 400** – LONDRES, 11 oct. 1974 : *Enfants sur la plage* : **GNS 380** – GLASGOW, 30 nov. 1976 : *Scène de plage*, h/t (90x105,5) : **GBP 430** – LONDRES, 31 janv 1979 : *Enfants dans un paysage*, h/t (44,5x34,5) : **GBP 520** – LONDRES, 20 juin 1983 : *The gooseboy*, h/t (76x89) : **GBP 4 600** – LONDRES, 13 nov. 1985 : *Le printemps*, h/t (51x61) : **GBP 9 500** – LONDRES, 12 nov. 1986 : *Children padding*, h/t (97x98) : **GBP 22 000** – LONDRES, 5 mars 1987 : *Enfants cueillant des marguerites*, h/t (105x90,3) : **GBP 30 000** – LONDRES, 9 juin 1988 : *Nature morte de fleurs dans une cruche*, h/cart. (45x37,5) : **GBP 9 350** ; *Le bébé et les myosotis*, h/t (62,5x75) : **GBP 20 900** – LONDRES, 29 juil. 1988 : *Un marché espagnol*, h/pan. (27,5x32,5) : **GBP 3 520** – BELFAST, 28 oct. 1988 : *Sur les rochers (recto), La becquée des canards (verso)*, h/t (65,5x76,2) : **GBP 12 100** – LONDRES, 2 mars 1989 : *La promenade à âne*, h/t (73,5x88,7) : **GBP 37 400** – LONDRES, 8 mars 1990 : *La petite gardeuse d'oies*, h/pan. (28,6x38,8) : **GBP 11 000** – ÉDIMBOURG, 26 avr. 1990 : *Deux enfants courant dans les vagues*, h/t (35,6x45,7) : **GBP 6 600** – LONDRES, 7 juin 1990 : *Petite fille dans un buisson fleuri*, h/t (75x63) : **GBP 15 400** – LONDRES, 7 mars 1991 : *Fleurs d'été*, h/t (59,5x49) : **GBP 6 820** – LONDRES, 6 juin 1991 : *Lecture sur le rivage*, h/t (76x86) : **GBP 11 000** – LONDRES, 7 nov. 1991 : *Marcella Smith sur une plage du Languedoc dans le sud de la France*, h/t (77x96,5) : **GBP 9 900** – LONDRES, 5 juin 1992 : *La traversée de l'étang*, h/t (91,5x107) : **GBP 31 900** – LONDRES, 6 nov. 1992 : *Nature morte avec des fleurs dans un vase bleu*, h/t (61x50,8) : **GBP 2 090** – ÉDIMBOURG, 19 nov. 1992 : *Fleurs d'été*, h/t (61x50,8) : **GBP 2 640** – ST. ASAPH (Angleterre), 2 juin 1994 : *Mère et ses enfants sur une côte rocheuse*, h/t (61x76) : **GBP 26 450** – NEW YORK, 10 oct. 1996 : *Deux fillettes dans un pré*, h/t (61x51,4) : **USD 8 625** – ÉDIMBOURG, 15 mai 1997 : *Été en Italie*, h/pan. (50,8x61) : **GBP 4 370**.

SHARP Eliza. Voir **SHARPE**

SHARP George
Né en 1802 à Dublin. Mort le 5 décembre 1877 à Dublin. XIXᵉ siècle. Britannique.
Peintre de genre.
Élève de Picot et de Couture. Il fut professeur de dessin et de peinture à Dublin. Associé de la Royal Hibernian Academy en 1842 et académicien en 1861. La National Gallery de Dublin conserve de lui : *Vieillard endormi*.

SHARP John
Mort en 1768 à Chigwell (Essex). XVIIIᵉ siècle. Britannique.
Graveur au burin.

SHARP John. Voir **SHARPE**

SHARP Joseph Henry
Né le 27 septembre 1859 à Bridgeport (Ohio). Mort en 1953 à Pasadena (Californie). XIXᵉ-XXᵉ siècles. Américain.
Peintre de paysages, illustrateur.
Il fut élève de l'académie royale des beaux-arts de Munich, de l'académie Julian à Paris, sous la direction de Laurens et Benjamin Constant, de Verlat à Anvers, et de Duveneck en Espagne. Il fut membre du Salmagundi Club et de la Fédération américaine des arts. Il obtint plusieurs récompenses.
Il s'intéressa aux cultures primitives, notamment au peuple Taos avec lequel il vécut. Ses peintures sont un véritable témoignage de la culture et de l'héritage des premiers Américains.

MUSÉES : OKLAHOMA CITY (Nat. Hall of Fame) : *Cérémonie du maïs vert 1950.*
VENTES PUBLIQUES : NEW YORK, 13 mai 1966 : *Paysage à la rivière au clair de lune* : **USD 1 400** – NEW YORK, 15 avr. 1970 : *Deux indiens dans un intérieur* : **USD 2 600** – NEW YORK, 13 sep. 1972 : *Paysage d'hiver* : **USD 8 000** – LOS ANGELES, 4 mars 1974 : *Camp indien, past, et gche* : **USD 8 500** – LOS ANGELES, 8 nov. 1977 : *Fiesta at Taos 1931*, h/t (51x61) : **USD 27 000** – LOS ANGELES, 12 mars 1979 : *Indien assis*, h/t (51x40,6) : **USD 16 000** – LOS ANGELES, 24 juin 1980 : *Campement indien*, past./pap. mar./t. (28x40,6) : **USD 17 500** – NEW YORK, 22 oct. 1981 : *Elk Foot (Jerry) Taos*, h/t (63,5x76,2) : **USD 100 000** – NEW YORK, 8 déc. 1983 : *Crow Indian encampment*, h/t (39,4x57,2) : **USD 52 500** – NEW YORK, 12 sep. 1985 : *Paysage maritime vers 1900-1910*, monotype en vert foncé (35,6x55,9) : **USD 1 600** – NEW YORK, 30 mai 1985 : *Huting song – Taos Indians*, h/t (50,8x61) : **USD 37 000** – NEW YORK, 22 jan. 1986 : *Rhythms of the Waves, Koko Crater coast, Honolulu*, h/t (76,2x91,5) : **USD 6 800** – NEW YORK, 4 déc. 1987 : *War Bonnet Song*, h/t (63,5x76,2) : **USD 70 000** – NEW YORK, 1ᵉʳ déc. 1988 : *Le fils du chasseur – 2*, h/t (50,8x61,6) : **USD 47 300** – NEW YORK, 24 mai 1989 : *Conseil autour du vieux chef*, h/t (64,1x77,5) : **USD 39 600** – NEW YORK, 30 nov. 1989 : *Camp Apache dans les Aspens*, h/t (76,8x64,1) : **USD 68 750** – NEW YORK, 23 mai 1990 : *Nature morte d'œillets d'Inde et d'asters dans un vase de Chine*, h/t (56x69) : **USD 16 500** – NEW YORK, 29 nov. 1990 : *Le sorcier*, h/cart. (45,7x27,9) : **USD 8 800** – NEW YORK, 22 mai 1991 : *Le portail de Romero*, h/t (51x76) : **USD 66 000** – NEW YORK, 18 déc. 1991 : *Paysage de l'Ouest*, h/cart. (24,8x34,9) : **USD 7 700** – NEW YORK, 28 mai 1992 : *Le soir dans une réserve Crow dans le Montana*, h/t (30,5x45,7) : **USD 46 200** – NEW YORK, 3 déc. 1992 : *Nature morte de fleurs*, h/t (63,5x76,2) : **USD 13 200** – NEW YORK, 4 déc. 1992 : *Indiens rentrant à leur campement en hiver*, h/t (50,7x76,4) : **USD 77 000** – NEW YORK, 11 mars 1993 : *Le camp du grand sorcier*, h/t (45,7x66) : **USD 79 500** – NEW YORK, 25 mai 1994 : *Chasseur dans son tipi*, h/t (63,5x76,2) : **USD 85 000** – NEW YORK, 30 nov. 1995 : *Indiens autour d'un feu*, h/t (50,8x76,2) : **USD 57 500** – NEW YORK, 26 sep. 1996 : *Campement indien dans les bois*, h/t (31,8x43,8) : **USD 63 000** – LONDRES, 17 oct. 1996 : *Chien dans un chenil en hiver 1892*, h/t (73x91,4) : **GBP 2 070** – NEW YORK, 5 juin 1997 : *Trembles à Hawkeye Creek près de Taos*, h/t (61x51,4) : **USD 20 700**.

SHARP Louisa. Voir **SHARPE**

SHARP Martin
Né en 1942 à Sydney. XXᵉ siècle. Australien.
Peintre, graveur, dessinateur.
On cite ses affiches de théâtre, de vedettes de rock and roll, ses pochettes de disques. Il fut l'un des fondateurs de la revue australienne underground des années soixante-dix *OZ*, qui subit la censure. Dans son œuvre peint, il détourna des toiles de maîtres, introduisant des fantaisies, parfois peu respectueuses, à l'esprit surréalisant.
BIBLIOGR. : In : *Creating Australia – 200 Years of art 1788-1988*, The Art Gallery of South Australia, Adelaïde, 1988 – in : *Dict. de l'art mod. et contemp.*, Hazan, Paris, 1992.
MUSÉES : ADELAÏDE (Art Gal. of South Australia) : *Mo 1978.*

SHARP Mary Anne. Voir **SHARPE**

SHARP Michael William
Né à Londres. Mort en 1840 à Boulogne-sur-Mer. XIXᵉ siècle. Britannique.
Peintre de genre et de portraits.
Élève de sir W. Beechey et des écoles de la Royal Academy. Il exposa d'abord à cet institut des portraits de 1801 à 1818. A partir de cette date et jusqu'en 1836 ses envois consistèrent surtout en sujets de genre. Le Victoria and Albert Museum à Londres conserve de lui *Portrait de miss Duncan.*
VENTES PUBLIQUES : LONDRES, 4 fév. 1911 : *Curiosité* : **GBP 13** – LONDRES, 15 juin 1973 : *Portrait d'une jeune élégante 1837* : **GNS 650** – ZURICH, 30 nov. 1984 : *La nouvelle lettre*, h/t (61,5x45,5) : **CHF 13 000** – LONDRES, 7 nov. 1996 : *Pensionnaire de Chelsea ; Pensionnaire général*, h/t et h/pan., une paire (chaque 38,2x30,4) : **GBP 2 185**.

SHARP Thomas
XIXᵉ siècle. Actif à Londres. Britannique.
Sculpteur.
Il étudia à Paris. La Galerie de Glasgow conserve de lui un buste de marbre : *Ève à la source.*

SHARP William
Né le 29 janvier 1749 à Londres. Mort le 25 juillet 1824 à Londres. XVIIIᵉ-XIXᵉ siècles. Britannique.

Dessinateur et graveur.

Ce célèbre graveur au burin anglais était fils d'un armurier et fut mis en apprentissage chez un graveur damasquineur. Il étudia également la gravure héraldique. Après avoir gravé sur des pots d'étain pour les aubergistes, il fit ses débuts artistiques en gravant un lion qui durant de longues années vécut à la Tour de Londres. Des estampes d'après Stellards publiées dans le *Novelist's Magazine* établirent sa réputation ; il fut classé parmi les plus habiles artistes de son temps. Il se consacra au portrait, aux sujets de genre et d'histoire ; s'il reproduisit quelques peintres anciens tels que An. Carracci, Guido Reni, Zampieri, il grava surtout les portraits de ses contemporains, B. West, Reynolds, Copley, Woodford, etc. Le British Museum possède de lui une œuvre complète en plusieurs états. On voit également de lui à la National Portrait Gallery à Londres un *Portrait de Joanna Southcott*, dessiné au crayon.

SHARP William
XIXe siècle. Actif à Londres entre 1819 et 1831. Britannique.
Peintre et graveur au burin.
VENTES PUBLIQUES : NEW YORK, 22 oct. 1982 : *Opening of the United States Agricultural Society, Boston 1855, Marshall P. Wilder President* 1855, h/pan. (101,6x128,3) : **USD 7 000.**

SHARP William
Né en 1900. Mort en 1961. XXe siècle. Américain.
Peintre.
VENTES PUBLIQUES : NEW YORK, 25 sep. 1992 : *Sur les toits de Manhattan*, h/t (71,1x45,7) : **USD 715.**

SHARPE Agnes
XIXe siècle. Active entre 1850 et 1859. Britannique.
Dessinatrice.
Elle était la sœur de Louisa.

SHARPE C. W.
XIXe siècle. Américain.
Graveur.
Il travaillait à Philadelphie vers 1850. Il privilégia la technique du burin.

SHARPE Charles Kirkpatrick
Né le 15 mai 1781 à Hoddam Castle. Mort le 17 mars 1851 à Édimbourg. XIXe siècle. Britannique.
Peintre aquarelliste et graveur amateur.
Au cours de ses études classiques à Oxford, il fut célèbre par ses portraits à l'aquarelle de ses maîtres et de ses condisciples. Il vint s'établir à Édimbourg et antiquaire se livra à l'étude des antiquités écossaises utilisant ses loisirs à la peinture et à la gravure. On lui doit plusieurs vignettes pour des ouvrages de poésies. Son œuvre comprend vingt-sept eaux-fortes et a été publié en 1869.

SHARPE Charles W.
XIXe siècle. Britannique.
Graveur.
Il a gravé d'après les artistes contemporains, Lepoittevin, Goodall, D. Wilkee, Machise, W. Etty, H. J. Townsend, C. L. Eastlake, T. S. Goode. Il exposa à la Royal Academy de 1858 à 1883. Il travaillait à Birmingham.

SHARPE Charlotte ou Sharp, plus tard Mrs Best Morris
Née vers 1799 à Londres. Morte en 1849. XIXe siècle. Britannique.
Peintre, dessinateur, aquarelliste.
Fille aînée du graveur William Sharpe. Elle montra, dès son jeune âge de remarquables dispositions pour le portrait et commença à exposer ses ouvrages dès 1817. Elle faisait surtout des portraits au crayon relevé d'aquarelle. Elle épousa un officier, le capitaine Morris et cette union fut peu avantageuse pour elle : elle dut travailler pour faire face à ses besoins et à ceux de ses deux enfants. De 1822 à 1841 elle exposa à la Royal Academy sous le nom de Mrs Best Morris.

SHARPE Eliza ou Sharp
Née en août 1796 à Birmingham. Morte le 11 juin 1874 à Burnham. XIXe siècle. Britannique.
Peintre de portraits.
Fille de William Sharpe. Sœur de Charlotte, de Louisa et de Mary Anne Sharpe. En 1829 elle fut membre de la Old Water-Colours Society (jusqu'en 1872). Elle exposa fréquemment à cette société et à la Royal Academy particulièrement des portraits, de 1817 à 1869. À la fin de sa vie, elle fit surtout des copies de tableaux au South Kensington Museum. Le British Museum

de Londres conserve d'elle *Portrait de l'artiste par elle-même avec ses sœurs Louisa et Mary Anne.*

SHARPE J. F.
XIXe siècle. Actif à Londres et à Southampton. Britannique.
Peintre de portraits.
Il exposa entre 1826 et 1838 à Southampton.

SHARPE John ou Sharp
XVIe siècle. Britannique.
Graveur.
Il grava des cachets à la Monnaie de la Tour de Londres entre 1509 et 1547.

SHARPE Louisa ou Sharp, plus tard Mrs Seyffarth
Née en 1798 à Birmingham. Morte le 28 janvier 1843 à Dresde. XIXe siècle. Britannique.
Peintre de genre, portraitiste, miniaturiste et aquarelliste.
Elle fit d'abord des miniatures et, plus tard, s'adonna à l'aquarelle. Elle exposa à Londres de 1817 à 1833, des portraits, à la Royal Academy et à la Old Water-Colours Society. Elle fut nommée en 1829 en même temps que sa sœur Eliza, membre de cet Institut. Elle épousa, en 1834, le docteur Seyffarth et se fixa à Dresde. Le Musée de Nottingham conserve d'elle *Le retour inattendu.* On considère Louisa Sharpe comme celle des filles de William ayant le plus de talent.
VENTES PUBLIQUES : LONDRES, 10 déc. 1920 : *All Hallow E'en*, dess. : **GBP 21.**

SHARPE Mary Anne ou Sharp
Née en août 1802 à Birmingham. Morte en 1867. XIXe siècle. Britannique.
Peintre de genre et de portraits.
Fille cadette du graveur William Sharpe. Elle exposa à Londres, notamment à la Royal Academy, et à Suffolk Street, de 1819 jusqu'à sa mort. En 1830, elle fut élue membre de la Society of British Artists et produisit surtout des portraits. Elle vécut avec sa sœur Charlotte et l'aida de tout son pouvoir.

SHARPE Mathilde
Née en 1830. Morte en 1915. XIXe-XXe siècles. Britannique.
Peintre de portraits.
MUSÉES : LONDRES (Nat. Portrait Gal.) : *Portrait de son frère Samuel Sharpe – Portrait de Joseph Bonami.*

SHARPE William
XVIIIe-XIXe siècles. Britannique.
Graveur.
Il fut actif à Birmingham entre 1796 et 1802. Il privilégia la technique du burin. Il fut le père de Charlotte, Eliza, Louisa et Mary Anne Sharpe.

SHARPLES Ellen, Mrs, née Wallace
Née le 4 mars 1769 à Birmingham. Morte le 14 mars 1849 à Bristol. XVIIIe-XIXe siècles. Britannique.
Peintre de portraits, pastelliste et miniaturiste.
Femme de James Sharples. Elle était d'origine française et avait des parents en Amérique. Elle suivit son mari dans le nouveau Continent et arriva à New York en 1796. Elle y réussit ainsi que son mari, avec des portraits au pastel et surtout des miniatures. Elle exposa à Londres de 1783 à 1807. Après la mort de son mari, elle revint en Angleterre et en 1812 s'établit à Bristol, où elle acheva sa carrière. Elle contribua puissamment à la fondation de l'Académie de Bristol et légua au musée de cette ville plusieurs de ses tableaux et de ceux de son mari. La National Portrait Gallery à Londres conserve d'elle les portraits de *John Priestley* et de *George Washington.*

SHARPLES Félix
Né avant 1787 en Angleterre. Mort vers 1814 dans la Caroline du Nord. XIXe siècle. Britannique.
Peintre de portraits.
Fils aîné de James Sharples. Il demeura en Amérique après le départ de sa mère en 1811. Il eut beaucoup de succès et l'on trouve un grand nombre de ses ouvrages dans les vieilles familles américaines.

SHARPLES George
Né vers 1787 en Angleterre. Mort vers 1849. XIXe siècle. Britannique.
Portraitiste.
Il était fils de James S. l'Ancien. Il exposa de 1815 à 1823 à l'Académie Royale de Londres.

SHARPLES James, l'Ancien ou Sharpless
Né vers 1751 en Angleterre. Mort le 26 février 1811 à New York. XVIIIe-XIXe siècles. Britannique.

Peintre de portraits, pastelliste et miniaturiste.

Il était catholique et fut d'abord destiné à la prêtrise, mais il y renonça pour s'adonner à la peinture. On le croit de Cambridge, exposant des portraits à la Royal Academy de 1779 à 1785. Ayant épousé une jeune artiste d'origine française qui avait des parents en Amérique, il partit pour le Nouveau Monde. Le portrait qu'il fit d'après nature, à New York en 1796, de George Washington obtint un grand succès et fut reproduit un grand nombre de fois par sa femme mrs Sharples. Sa réputation fut solidement établie et ses petits portraits au pastel, ses miniatures, furent fort recherchés. Il paraît avoir acquis une petite fortune. Ses fils Félix et James et sa fille Rolinda furent peintres.

VENTES PUBLIQUES : NEW YORK, 25-26 mars 1931 : *Portrait de gentilhomme*, past. : **USD 200** – NEW YORK, 26-29 avr. 1944 : *Le général Elias Dayton*, past. : **USD 250** – NEW YORK, 21 mai 1970 : *Portrait of Alexander Hamilton*, past. : **USD 6 000** – NEW YORK, 18 oct. 1972 : *Portrait of Dr. Elihu Hubbard Smith*, past. : **USD 3 000** – NEW YORK, 13 oct. 1983 : *Portrait de George Washington* vers 1800, past. (22,8x17,8) : **USD 6 000** – NEW YORK, 4 déc. 1987 : *George Washington*, past./pap. (23,6x19) : **USD 20 000**.

SHARPLES James, le Jeune

Né en 1789 à Liverpool. Mort le 10 août 1839 à Bristol. XIX[e] siècle. Britannique.
Peintre de portraits.

Fils du peintre de portraits James Sharples. Il travailla à Bristol, dont le Musée possède un portrait du père de l'artiste et sept natures mortes.

SHARPLES James

Né en 1825. Mort en 1893. XIX[e] siècle. Britannique.
Peintre, graveur.

C'est une bien curieuse figure de passionné de l'art que ce forgeron, qui, sans maître, sans matériaux, pour ainsi dire, parvint dans les rares moments que lui laissait son travail à produire des ouvrages dignes d'intérêt. Il était d'une nombreuse famille d'ouvriers ; il parvint à suivre une classe de dessin à Bury. Par des privations extraordinaires, il parvint à réunir quelques couleurs et des brosses et peignit une composition intitulée *La Forge*, qu'il grava par des procédés de son invention, partie au burin et partie en manière noire. Son estampe est fort curieuse. Il peignit un grand nombre de portraits et notamment une autre composition *Les Forgerons*. Malgré son amour de la peinture, il ne put jamais s'y adonner complètement.

VENTES PUBLIQUES : LONDRES, 11 juin 1923 : *Le capitaine Webber*, past. : **GBP 12**.

SHARPLES Rolinda

Née en 1794 à New York. Morte le 10 février 1838 à Bristol. XIX[e] siècle. Britannique.
Peintre de genre et de portraits.

Fille du peintre de portraits James Sharples. Elle fut membre de la Society of British Artists et exposa à Londres, notamment à la Royal Academy et à Suffolk Street, de 1820 à 1836. Elle vécut près de sa mère, mrs Sharples. La Galerie de Bristol possède dix-neuf de ses tableaux.

SHATTER Susan

Née en 1943. XX[e] siècle. Américaine.
Peintre, dessinateur.

VENTES PUBLIQUES : NEW YORK, 15 nov. 1995 : *Canyon Rose* 1986, h/t (134,6x287) : **USD 4 600** – NEW YORK, 22 fév. 1996 : *Sans titre, ombre sur la terre* 1976, aquar. et cr./pap. de riz (87,6x297,2) : **USD 2 760**.

SHATTUCK Aaron Draper

Né le 9 avril 1832 à Francestown. Mort le 30 juillet 1928. XIX[e]-XX[e] siècles. Américain.
Peintre d'animaux, paysages.

Il fut élève de Ransom et de l'académie nationale de dessin de New York.
MUSÉES : BUFFALO (Gal.).

VENTES PUBLIQUES : NEW YORK, 13 sep. 1972 : *Paysage* : **USD 1 500** – NEW YORK, 11 avr. 1973 : *Lake Champlain* : **USD 4 000** – NEW YORK, 23 mars 1974 : *The White Hills in october* : **USD 4 500** – NEW YORK, 20 avr 1979 : *Le Lac Champlain*, h/t mar./pan. (66,6x6114,3) : **USD 12 000** – PORTLAND, 4 avr. 1981 : *Farmongton River, Connecticut* vers 1865, h/cart. (30,5x42,5) : **USD 4 000** – NEW YORK, 23 mars 1984 : *Mount Lafayette* 1857, h/pap. mar./t. (19,3x39,9) : **USD 1 200** – NEW YORK, 30 mai 1985 : *A memory of the upper Kanawha*, h/t (25,5x40,6) : **USD 4 500** – NEW YORK, 24 juin 1988 : *Premiers jours d'été* 1860, h/t (64x105,8) :

USD 10 450 – NEW YORK, 30 sep. 1988 : *Une prairie près de Granby dans le Connecticut*, h/t (30,5x56,2) : **USD 3 300** – NEW YORK, 24 jan. 1989 : *Bétail dans un paysage à Granby dans le Connecticut*, h/cart. (27,5x40,7) : **USD 4 125** – NEW YORK, 17 déc. 1990 : *Vaches au bord de la rivière* 1880, h/t (30,5x45,5) : **USD 2 750** – NEW YORK, 24 sep. 1992 : *Montagnes blanches dans le New Hampshire* 1861, h/cart./cart. (26,7x47) : **USD 4 675** – NEW YORK, 12 sep. 1994 : *Marine à la tombée du jour*, h/t (26x40,6) : **USD 3 220**.

SHAVER J. R.

Né le 27 mars 1867 à Evening Shade (Arkansas). XIX[e]-XX[e] siècles. Américain.
Peintre, illustrateur.

Il fut élève de l'école des beaux-arts de Saint-Louis. Il fut membre du Salmagundi Club. Il se spécialisa dans les dessins pour livres pour enfants.

SHAVER Nancy

Née en 1946 à Appleton (État de New York). XX[e] siècle. Américaine.
Sculpteur, technique mixte, auteur d'assemblages.

Elle fut l'épouse de l'artiste Haim Steinbach dans les années quatre-vingt. Depuis 1987, elle participe à des manifestations collectives, notamment en 1989 *Status of sculpture* manifestation itinérante en France et Grande-Bretagne organisée par l'ELAC (Espace lyonnais d'art contemporain) à Lyon. Elle montre ses œuvres dans des expositions personnelles aux États-Unis et en France.

Elle travaille à partir d'objets de rebut.

VENTES PUBLIQUES : PARIS, 16 déc. 1990 : *The american* 1989, techn. mixte (45x90) : **FRF 18 000**.

SHAW A.

XIX[e] siècle. Britannique.
Peintre d'architectures.

Il vécut et travailla à Londres. Il exposa entre 1826 et 1839.

SHAW Annie Cornelia

Née en 1852 à Troy (New York). Morte en 1887. XIX[e] siècle. Américaine.
Peintre d'animaux, paysages.

Elle étudia à Chicago avec H. C. Ford. Elle devint en 1873 membre de l'Académie de cette ville.
MUSÉES : CHICAGO.

SHAW Arthur Winter

Né en 1869. Mort en 1948. XIX[e]-XX[e] siècles. Britannique.
Peintre de compositions animées, scènes de genre, figures.

VENTES PUBLIQUES : LONDRES, 8 mars 1990 : *Mère et son enfant près d'une fenêtre*, h/t (55,2x42,6) : **GBP 6 050** – NEW YORK, 16 fév. 1993 : *À la lueur de la chandelle*, h/t (53,2x43,2) : **USD 1 100** – NEW YORK, 20 jan. 1993 : *En route pour la maison*, h/t (27,9x44,5) : **USD 2 875**.

SHAW Byam John ou John Byam Liston

Né le 13 novembre 1872 à Madras (Inde). Mort le 26 janvier 1919 à Londres. XIX[e]-XX[e] siècles. Britannique.
Peintre de compositions religieuses, genre, aquarelliste, peintre à la gouache, dessinateur, illustrateur, technique mixte.

Il fut élève de la St John's Wood Art School puis de la Royal Academy de Londres. Il participa aux manifestations de la Royal Academy de 1893 à 1917, et de la Royal Scottish Academy, ainsi qu'au Royal Institute of Oil Painters, à la New Gallery à Londres, et à la Société des Beaux-Arts de Liverpool.

Cet adepte du mouvement préraphaélite s'est souvent inspiré des poèmes de Rossetti. Son tableau *La Vérité* montre une femme entravée, les yeux bandés, dépouillée de sa pureté ; il servira de carton de tapisserie tissée en 1909, à la demande de la William Morris Company.
MUSÉES : LIVERPOOL : *Babioles d'amour*.

VENTES PUBLIQUES : LONDRES, 17 fév. 1971 : *Le poète et la rivière* : **GBP 500** – LONDRES, 5 oct. 1973 : *La dame de cœur* : **GNS 1 400** – LONDRES, 16 nov. 1976 : *L'offrande*, h/pan. (45x34) : **GBP 400** – LONDRES, 15 juin 1977 : *Truly the light is sweet* 1901, h/pan. (40x29) : **GBP 6 400** – LONDRES, 14 fév. 1978 : *Les enfants perdus dans la forêt* 1896, reh. de gche (33,5x24) : **GBP 1 300** – LONDRES, 1[er] oct 1979 : *Le départ de la course* 1904, h/t (75x128) : **GBP 14 000** – LONDRES, 28 mai 1980 : *Pique-nique au bord de la rivière*, aquar. et gche (25x37,5) : **GBP 650** – LONDRES, 23 juin 1981 : *Now is the pilgrim year fair autumn's charge*, h/t

(85x119,5) : **GBP 22 000** – Paris, 15 fév. 1983 : *Désespoir*, lav. gché (76x43,5) : **FRF 6 000** – Londres, 23 mars 1984 : *L'Oiseau en cage* 1907, h/t, haut arrondi (94x71) : **GBP 5 200** – Melbourne, 26 juil. 1987 : *Diane chasseresse* 1901, aquar. et gche (76x53) : **AUD 12 000** – Paris, 24 juin 1988 : *La Vérité* 1898, t. mar./pan. (137x156) : **FRF 1 300 000** – New York, 28 fév. 1990 : *Au théâtre*, h/pan. (23,8x30,5) : **USD 16 500** – Londres, 11 juin 1993 : *Le génie des eaux et le Highlander*, aquar. et gche (58,4x47) : **GBP 2 070** – Londres, 3 juin 1994 : *Un cœur sur lequel la Reine peut compter*, h/t (76,5x51,5) : **GBP 9 200** – Londres, 10 mars 1995 : *Ils s'assirent sur le sol et pleurèrent*, aquar. et gche avec reh. de blanc (34,3x24,5) : **GBP 4 370** – Londres, 6 nov. 1995 : *Who knoweth the spirit of man that goeth... (Ecclesiastes, III, 21)* 1901, h/pan. (35,6x24,8) : **GBP 4 600** – Londres, 5 nov. 1997 : *Le Nouveau Jouet* 1894, h/t (56x73,5) : **GBP 5 750**.

SHAW Charles Green
Né en 1892 à New York. Mort en 1974 à New York. xxᵉ siècle. Américain.
Peintre. Abstrait-géométrique.
Il fit ses études artistiques à Londres, à Paris et à l'Art Students' League de New York.
Il participa à des expositions collectives : à partir de 1937 dans les manifestations consacrées aux *American Abstract Artists* dont il fut membre-créateur ; 1949 et 1950 Salon des Réalités Nouvelles à Paris. Il montra ses œuvres dans des expositions personnelles : 1934 New York.
À Paris, il fréquenta le groupe Abstraction-Création. Il fut l'un des premiers peintres américains à aborder l'abstraction, réalisant dans les années cinquante des œuvres assez sommaires. On cite des œuvres inspirées de la composition linéaire des gratteciel, la série des *Plastic Polygon* basée sur un jeu d'enchâssement des structures, puis des reliefs inspirés de Jean Arp.
Bibliogr. : Michel Seuphor : *Dict. de la peinture abstraite*, Hazan, Paris, 1957 – in : *L'Art du xxᵉ s.*, Larousse, Paris, 1991.
Ventes Publiques : New York, 25 avr. 1980 : *Blasphemies* 1934, h/t (71,1x61) – New York, 29 mai 1981 : *Abstraction nᵒ 4* 1942, h/isor. (25,4x29,2) : **USD 4 500** – New York, 21 oct. 1983 : *Scène de plage*, h/cart. entoilé (22,8x30,5) : **USD 1 500** – New York, 1ᵉʳ oct. 1986 : *Abstraction* 1935, h/t (99,5x81,5) : **USD 8 000** – New York, 17 mars 1988 : *Le port* 1954, h/isor. (60x90) : **USD 3 025** – New York, 25 mai 1989 : *Marine abstraite* 1941, h/t (50,8x40,6) : **USD 16 500** – New York, 28 sep. 1989 : *Event 2*, h/t cartonnée (40,6x30,5) : **USD 1 540** – New York, 16 mars 1990 : *Projet de fontaine murale* 1940, h/t cartonnée (45,7x31,3) : **USD 18 700** – New York, 30 mai 1990 : *Sans titre* 1940, h/cart. (40,7x30,5) : **USD 9 900** – New York, 19 sep. 1990 : *Nature morte à la pastèque*, h/t cartonnée (30,5x38,2) : **USD 5 500** – New York, 14 mars 1991 : *Ville au printemps*, h/cart. (76x56) : **USD 8 250** – New York, 26 sep. 1991 : *Révolte*, h/t (127x102) : **USD 7 150** – New York, 15 avr. 1992 : *Composition abstraite* 1941, h/t cartonnée (40,6x50,8) : **USD 8 250** – New York, 25 sep. 1992 : *Composition* 1940, h/cart. (50,8x40,6) : **USD 15 400** – New York, 10 mars 1993 : *Abstraction*, h/t (71,1x61) : **USD 7 475** – New York, 13 sep. 1995 : *Abstraction*, h/cart. (30,5x22,8) : **USD 5 980** – New York, 25 mars 1997 : *Portrait*, h/pan. (50,8x40) : **USD 3 450**.

SHAW Evelyn, Mrs, née Pyke-Nott
xixᵉ-xxᵉ siècles. Britannique.
Peintre de portraits, peintre de miniatures.
Femme de Byam John Shaw, elle étudia à partir de 1899 à la Royal Academy de Londres, où elle vécut et travailla.

SHAW G. B.
xixᵉ siècle. Actif à Londres entre 1835 et 1850. Britannique.
Graveur au burin.

SHAW Harriett, Mme Mccreary
Née le 17 mars 1865 à Fayetteville (Arkansas). xixᵉ-xxᵉ siècles. Américaine.
Peintre de portraits, peintre de miniatures.
Elle fut élève de Magda Heurman, Samuel Richards à Munich et de Charles P. Adams à Denver. Elle fut membre de la Fédération américaine des arts. Elle obtint de nombreuses médailles d'or et d'argent pour ses miniatures sur ivoire et porcelaine, et pour ses portraits.

SHAW Henry
Né le 4 juillet 1800 à Londres. Mort le 12 juin 1873 à Broxbourne (Hertfordshire). xixᵉ siècle. Britannique.
Aquarelliste, dessinateur, graveur au burin et écrivain.
Il illustra l'édition du *Nouveau Testament* de Longman.

SHAW I.
xixᵉ siècle. Britannique.
Dessinateur et graveur au burin.

SHAW James
Mort vers 1772. xviiiᵉ siècle. Britannique.
Peintre d'animaux.
Il peignit avec succès les chevaux d'après nature. Il exposa à la Société des Artistes en 1761.
Ventes Publiques : Londres, 19 juil. 1985 : *Preparation for the Gold Cup*, h/t (94x116,7) : **GBP 12 000**.

SHAW James
Né à Wolverhampton. xviiiᵉ siècle. Britannique.
Peintre de portraits.
Il fut élève d'Edward Penny. Il exposa de 1776 à 1787. Il fut particulièrement renommé pour ses portraits.

SHAW James
Né en 1815. Mort en 1881. xixᵉ siècle. Australien.
Peintre de paysages.
Bibliogr. : In : *Creating Australia – 200 Years of art 1788-1988*, The Art Gallery of South Australia, Adelaïde, 1988.
Musées : Adelaïde (Art Gal. of South Australia) : *The Admella wrecked, Cape Banks, 6 th August 1859*.

SHAW Jeffrey
Né en 1944. xxᵉ siècle. Actif en Hollande. Australien.
Artiste, auteur de performances, multimédia.
Il vit et travaille à Amsterdam.
Il participe à des exposiitons collectives : 1986 Festival des arts électroniques de Rennes ; 1989 Berlin ; 1991 Foire de l'art de Francfort ; 1996 IVᵉ Biennale Artifices à Saint-Denis, où il est l'invité d'honneur, Cité des Sciences et de l'Industrie à Paris.
Il réalise des œuvres ludiques : interrompre la circulation routière par un coussin d'air.
Bibliogr. : In : *Nouvelles Technologies – Un art sans modèle ?*, Art Press, numéro hors-série, nᵒ 12, Paris, 1991.

SHAW Jim
Né en 1952 à Midland (Michigan). xxᵉ siècle. Américain.
Peintre, peintre à la gouache, peintre de collages, dessinateur, vidéaste, technique mixte. Conceptuel.
Il vit et travaille à Los Angeles. Il montre ses œuvres dans des expositions personnelles : 1992 New York, Houston, Milan ; 1992, 1993 Santa Monica, 1997 Paris.
Shaw use de techniques diverses, crayon, peinture fluorescente, huile et sang artificiel sur tapis de velours (*Huile sur velours*), empreinte sur gazon artificiel (*Les Empreintes de Narcisse*), collages, pour mettre en scène avec ironie un monde décadent. Son œuvre foisonnante – bandes dessinées, toiles, objets, collages – emprunte au monde des contes, du fantastique, de la religion mais aussi de la culture rock, il pratique aussi la citation artistique (référence à Bosch, Magritte, Dali, Kollwitz), mêlant imagerie populaire et culture picturale.
Bibliogr. : Bonnie Clearwater : *Arrêt sur enfance*, Art Press, nᵒ 197, Paris, déc. 1994 – Rosanna Albertini : *Jim Shaw, rêveries d'un artiste conceptuel*, Art Press, nᵒ 223, Paris, avr. 1997.
Ventes Publiques : New York, 17 nov. 1992 : *Sans titre*, graphite, craie blanche, fus. et encre/pap., deux dessins (chaque 35,6x27) : **USD 2 200** – New York, 8 nov. 1993 : *Bonne idée (mes séries Mirage)* 1987, h/t (43,2x35,5) : **USD 3 220** – New York, 19 nov. 1996 : *Billy goes to a love-in* 1991, gche et feutre/pan. : **USD 2 875**.

SHAW Joshua, dit Shaw of Bath
Né en 1776 à Bellingborough. Mort en 1860 à Bordentown (New Jersey). xixᵉ siècle. Britannique.
Peintre de genre, paysages animés, paysages, animaux, natures mortes, fleurs et fruits, dessinateur.
Il fut d'abord apprenti d'un peintre d'enseignes. Il alla, son apprentissage fini, se fixer à Manchester, s'y maria. Il peignit alors des fleurs, des natures mortes, des paysages et exécuta un grand nombre de copies. À partir de 1802 et jusqu'en 1841 on le trouve dans les catalogues des expositions londoniennes, notamment ceux de la Royal Academy, de la British Institution et de Suffolk Street. Il vint à Londres et travailla pour les marchands qui vendaient comme originaux ses ouvrages d'après Berchem, Gainsborough et autres grands paysagistes. Il résida durant quelques années à Bath. En 1817, il partit pour les États-Unis et vécut à Philadelphie avant de s'installer définitivement à

Bordentown (New Jersey) en 1843. Une seconde carrière s'ouvrit à lui avec le succès que rencontrèrent aux États-Unis ses paysages et ses scènes de genre qui mettaient souvent en scène des Indiens. Un manuel d'enseignement du dessin publié en 1819 et des esquisses de paysages gravées par John W. Hill et recueillies dans « Vues pittoresques du Paysage Américain » 1820-21) contribuèrent à sa popularité. Après 1853, la maladie l'empêcha de peindre.

À l'exception de son chef-d'œuvre : Le Déluge (1813) primitivement attribué à Washington Allston, ses toiles ont un défaut commun de composition sèche et répétitive que compensent heureusement la finesse de la touche et la sensibilité de la lumière.

Musées : Londres (Victoria and Albert Mus.) : Bord de rivière avec jeune garçon – New York (Metropolitan Mus.) : Le Déluge 1813.

Ventes Publiques : New York, 19 avr. 1972 : Paysage fluvial au soir couchant : USD 2 500 – Londres, 18 juin 1976 : Paysage fluvial, h/t (95x128) : GBP 3 200 – New York, 18 nov. 1977 : Soleil couchant sur le Mohawk, h/t (70,7x112,3) : USD 3 500 – New York, 26 juin 1981 : Paysage de Pennsylvanie 1823, h/t (65,1x91,7) : USD 32 000 – New York, 2 juin 1983 : Paysans sur une route de campagne 1851, h/t (35,5x50,8) : USD 8 500 – Londres, 27 sep. 1994 : Paysage de montagne avec un cavalier marchant près de son cheval avec d'autres animaux, h/pan. (38,5x49,5) : GBP 632.

SHAW Karen
Née en 1941. xxᵉ siècle. Américaine.
Artiste.
Elle fut active dans les années soixante-dix.
Elle a participé en 1992 à l'exposition : De Bonnard à Baselitz – Dix Ans d'enrichissements du cabinet des estampes 1978-1988 à la Bibliothèque nationale à Paris. Elle a montré ses œuvres dans une exposition personnelle en 1980 à l'International Cultureel Centrum d'Anvers.
Musées : Paris (BN, Cab. des Estampes).

SHAW Robert
Né le 10 janvier 1859 à Wilmington. Mort le 18 juillet 1912 à Wilmington. xixᵉ-xxᵉ siècles. Américain.
Graveur.

SHAW Stephen William
Né le 15 décembre 1817 à Windsor. Mort le 12 février 1900 à San Francisco. xixᵉ siècle. Américain.
Peintre de portraits.

SHAW Sydney Dale
Né le 16 août 1879 à Walkley. xxᵉ siècle. Britannique.
Peintre de paysages, graveur.
Il fut élève de l'Art Students' League de New York, de l'académie Colarossi et de l'école des beaux-arts de Paris. Il fut membre du Salmagundi Club. Il obtint plusieurs récompenses.

SHAW Walter J.
Né en 1851. Mort en 1933. xixᵉ siècle. Britannique.
Peintre de paysages d'eau, marines.
Il exposa à Londres, notamment à la Royal Academy, à partir de 1878.
Musées : Bristol : La Barre de Salcombe par un mauvais temps – Sables de Bentham, Devon.
Ventes Publiques : Londres, 24 mai 1910 : Pentyre Head Padslow : GBP 9 – Londres, 14 mars 1980 : Voiliers par grosse mer, h/t (59x89,5) : GBP 700.

SHAW William
Né vers 1757. Mort en 1773. xviiiᵉ siècle. Britannique.
Peintre d'animaux.
Il exposa à Londres, entre 1760 et 1772.
Ventes Publiques : Londres, 22 juin 1979 : Cheval de course avec son jockey, h/t (35,4x43,1) : GBP 700 – Londres, 18 avr. 1986 : Cheval de course tenu par un groom, h/t (36,8x43) : GBP 3 200 – Londres, 9 fév. 1990 : Sooty Dun, trotteur alezan, tenu par son lad, h/t (63,5x76,2) : GBP 5 720 – Londres, 7 avr. 1993 : Matchem, pur-sang bai, monté par un jockey avec le propriétaire et l'entraîneur sur la ligne d'arrivée 1757, h/t (101,6x127) : GBP 12 650.

SHAW William. Voir aussi SCHAW

SHAW William V.
Né en 1842. Mort le 29 décembre 1909 à Jamaica (New York). xixᵉ-xxᵉ siècles. Américain.
Peintre de portraits.

SHAW of Bath. Voir SHAW Joshua

SHAYER Charles
xixᵉ siècle. Britannique.
Peintre de genre.
Cité par les annuaires de ventes publiques. Il semble devoir être rapproché de Charles Waller Shayer.
Ventes Publiques : Londres, 4 déc. 1909 : Invitation au cabaret ; Départ pour le marché, deux pendants : GBP 16 – Londres, 24 avr. 1911 : Bavardage : GBP 31 – Londres, 9 déc. 1964 : Le Marché à la campagne : GBP 380 – Londres, 23 avr. 1974 : Chevaux et laboureurs dans un champ : GBP 380 – Londres, 29 nov. 1978 : Le repos du laboureur, h/t (29,5x38,5) : GBP 1 900 – Londres, 12 mars 1980 : Le repos du laboureur, h/t (37x48) : GBP 850.

SHAYER Charles Waller
Né en 1826. Mort en 1914. xixᵉ-xxᵉ siècles. Britannique.
Peintre de paysages animés.
Un des fils de William Shayer l'ancien, il travaillait souvent en collaboration avec Henry Thring Shayer.
Bibliogr. : Brian Stewart : The Shayer Family of Painters, Londres.
Ventes Publiques : Londres, 10 nov. 1982 : Le repos du laboureur, h/t (59,5x89) : GBP 3 600 – New York, 6 juin 1986 : Marché champêtre 1875, h/t (60,3x106,7) : USD 13 000 – New York, 3 juin 1994 : L'Équipage de Melton Mowbray, h/t (55,9x91,4) : USD 13 225 – Londres, 10 mars 1995 : Dans le New Forest, h/t, en collaboration avec Henry Thring Shayer (50,2x75,9) : GBP 4 370 – Londres, 14 mars 1997 : Troupeau près d'une rivière, h/t, en collaboration avec Henry Thring Shayer (76,2x64,1) : GBP 10 120.

SHAYER Henry Thring
Né en 1825. Mort en 1894. xixᵉ siècle. Britannique.
Peintre de genre, paysages animés.
Un des fils de William Shayer l'ancien, il travaillait souvent en collaboration avec Charles Waller Shayer. Il collabora aussi avec un des William Shayer, peut-être le père.
Bibliogr. : Brian Stewart : The Shayer Family of Painters, Londres.
Ventes Publiques : Londres, 9 juil. 1980 : Le repos au bord de la route 1850, h/cart. (32,5x30,5) : GBP 2 300 – Londres, 10 mars 1995 : Dans le New Forest, h/t, en collaboration avec Charles Waller Shayer (50,2x75,9) : GBP 4 370 – Londres, 14 mars 1997 : Troupeau près d'une rivière, h/t, en collaboration avec Charles Waller Shayer (76,2x64,1) : GBP 10 120 – Londres, 4 juin 1997 : Bétail s'abreuvant, h/t (45,5x61) : GBP 4 830 – Londres, 7 nov. 1997 : Le Repos du bûcheron 1865, h/t, en collaboration avec William Shayer (76x64) : GBP 7 475.

SHAYER William, l'Ancien
Né à Southampton, baptisé le 14 juin 1787 ou 1788. Mort le 21 décembre 1879 à Shirley (près de Southampton). xixᵉ siècle. Britannique.
Peintre de genre, paysages animés, animalier, paysages.
Il se maria en 1810 avec Sarah Lewis Earle. Il fut le père de William le jeune, Charles Waller, Henry Thring Shayer. Il devint membre de la Society of British Artists en 1862. Il prit part aux Expositions de cette association de 1825 à 1870. Il exposa aussi à la Royal Academy et à la British Institution à Londres.
Ayant commencé à Southampton comme peintre de meubles, il partit pour Guildford où il s'installa comme peintre de carrosses. Ses représentations de blasons le firent bientôt connaître dans tout le sud de l'Angleterre, et il fut choisi pour réaliser le prestigieux écusson funéraire du quatrième duc de Richmond. Continuant son travail de peintre héraldique, Shayer consacrait son temps libre à la peinture de paysages. De retour avec sa famille à Southampton il reçut les conseils du peintre de marines Jock Wilson, qu'il surpassa bientôt par son habileté à reproduire les côtes vues du large. Il s'installa en 1843 à Bladon Lodge à Shirley, près de Southampton, endroit réputé pour la beauté de ses ciels, déclinant l'offre de ses pairs de venir à Londres. Il a traité des scènes de genre, animées par des pêcheurs, gardes-chasse, Bohémiens, bergers, colporteurs, etc. Avec John Frederick Herring et Thomas Sidney Cooper, William Shayer a donné ses lettres de noblesse au paysage anglais du xixᵉ siècle.

BIBLIOGR. : Brian Stewart : *The Shayer Family of Painters*, Londres.

MUSÉES : GLASGOW : Deux paysages avec bétail – *Campement de bohémiens* – *Jeune pêcheuse d'écrevisses* – LEICESTER : *Paysage avec figures* – *Chasse* – LONDRES (Victoria and Albert) : *Achetant du poisson* – *Enfants de pêcheurs au bord de la mer* – MONTRÉAL (coll. Learmont) : *Basse-cour* – SUNDERLAND : *L'heure de la traite.*

VENTES PUBLIQUES : NEW YORK, 15-18 avr. 1909 : *La Maison du pêcheur* : **USD 175** ; *Scène dans le New-Forest* : **USD 600** – LONDRES, 4 déc. 1909 : *Famille de Bohémiens* : **GBP 52** – LONDRES, 18 déc. 1909 : *La Traite des vaches 1836* : **GBP 52** – LONDRES, 29 jan. 1910 : *Le Marchand de lapins* : **GBP 71** ; *Le garde-chasse* : **GBP 73** – LONDRES, 5 mars 1910 : *Fermier, sa femme et sa fille* : **GBP 73** ; *Bohémienne avec une voiture 1846* : **GBP 50** ; *L'auberge du Chêne Royal* : **GBP 60** – LONDRES, 12 mars 1910 : *Retour du marché* : **GBP 199** ; *L'heure du repos du laboureur* : **GBP 147** – LONDRES, 13 avr. 1910 : *L'auberge du village 1835* : **GBP 115** ; *La maison du pêcheur* : **GBP 105** – LONDRES, 20 fév. 1911 : *Le garde-chasse* : **GBP 19** – LONDRES, 22 avr. 1911 : *Bohémienne et son enfant et poney blanc* : **GBP 73** – LONDRES, 17 fév. 1922 : *L'heure de traire* : **GBP 52** – LONDRES, 4-5 mai 1922 : *Berger des Highlands* : **GBP 89** – LONDRES, 9 juin 1922 : *Colporteurs* : **GBP 126** – LONDRES, 9 juin 1922 : *Bohémiens* : **GBP 78** – LONDRES, 2 fév. 1923 : *Fête villageoise* : **GBP 294** – LONDRES, 23 avr. 1923 : *Scène de moisson* : **GBP 73** – LONDRES, 21 déc. 1923 : *Repas de midi dans les champs* : **GBP 262** – LONDRES, 28 avr. 1924 : *Campements de bohémiens* : **GBP 204** – LONDRES, 13 juin 1924 : *Selling Rabbits* : **GBP 320** – LONDRES, 21 juil. 1924 : *Paysans et leur troupeau près d'un étang* : **GBP 241** – LONDRES, 3 avr. 1925 : *Sur la côte Sud* : **GBP 225** – LONDRES, 3 juil. 1925 : *Pêcheurs sur la plage* : **GBP 102** – LONDRES, 4 juin 1926 : *Extérieur de l'auberge du Lion Rouge* : **GBP 278** – LONDRES, 2 déc. 1927 : *Colporteurs de campagne* : **GBP 178** – LONDRES, 16 nov. 1928 : *Le Labourage* : **GBP 252** – LONDRES, 16 nov. 1928 : *Vers le marché* : **GBP 231** ; *Scène sur la côte* : **GBP 162** – LONDRES, 1ᵉʳ mars 1929 : *Scène rustique* : **GBP 199** – NEW YORK, 10 avr. 1929 : *Plage de pêcheurs en Écosse* : **USD 575** – LONDRES, 24 mai 1929 : *Retour des bohémiens* : **GBP 304** – LONDRES, 26 juil. 1929 : *Préparatifs pour le marché* : **GBP 231** – NEW YORK, 2 avr. 1931 : *Port de pêche* : **GBP 250** – LONDRES, 26 juin 1931 : *Paysage boisé* : **GBP 178** – NEW YORK, 29 avr. 1932 : *Une clairière*, dess. : **USD 110** – BIRMINGHAM, 15 nov. 1933 : *Scène de plage* : **GBP 115** – NEW YORK, 14 déc. 1933 : *Paysage* : **USD 410** – NEW YORK, 18-19 avr. 1934 : *Paysage* : **USD 425** – LONDRES, 30 nov. 1934 : *Bavardages* : **GBP 102** – LONDRES, 2 déc. 1935 : *Retour du marché* : **GBP 325** – LONDRES, 20 déc. 1935 : *Départ pour le marché* : **GBP 341** – LONDRES, 23 avr. 1937 : *Personnages devant une auberge* : **GBP 257** ; *Camp de bohémiens* : **GBP 210** – LONDRES, 17 déc. 1937 : *Auberge de la Cloche bleue* : **GBP 189** – LONDRES, 18 fév. 1938 : *Paysans en voyage* : **GBP 136** – LEEDS, 15-16 avr. 1942 : *Camp de bohémiens* : **GBP 173** – LONDRES, 3 juil. 1942 : *Marchand de volailles ambulant* : **GBP 262** – LONDRES, 10 déc. 1943 : *La querelle* : **GBP 220** – NEW YORK, 24 mai 1944 : *Vers le marché* : **USD 275** – LONDRES, 17 nov. 1944 : *Repos sur le chemin* : **GBP 120** – LONDRES, 8 fév. 1945 : *Repas des bohémiens* : **GBP 220** – NEW YORK, 28 fév. 1945 : *Scène sur la côte* : **USD 350** ; *Camp de bohémiens* : **USD 350** – LONDRES, 15 juin 1945 : *Garçon sur un âne* : **GBP 115** – LONDRES, 20 avr. 1945 : *Chasseur et paysans*, dess. : **GBP 325** – LONDRES, 23 nov. 1945 : *Pêcheurs et chevaux sur la plage* : **GBP 105** – LONDRES, 12 déc. 1945 : *Repas des laboureurs* : **GBP 115** – NEW YORK, 31 jan. 1946 : *Fish Mark* : **USD 500** – NEW YORK, 15-16 mai 1946 : *Retour à la ferme* : **USD 500** – EAXTON, 30-31 mai 1946 : *Camp de bohémiens* : **GBP 235** – LONDRES, 15 nov. 1950 : *Le chemin de traverse* : **GBP 400** – LONDRES, 17 nov. 1950 : *Paysans et charrettes devant une auberge* : **GBP 210** – LONDRES, 9 fév. 1951 : *Bohémiens avec ânes et chevaux dans un paysage 1855* : **GBP 76** – MILAN, 28 fév. 1951 : *Bord de mer* : **ITL 45 000** – LONDRES, 20 avr. 1951 : *Troupeau sur un sentier* : **GBP 121** – LONDRES, 27 avr. 1951 : *Paysans dans une forêt avec château* : **GBP 189** – LONDRES, 28 mars 1958 : *Charrette avec des paysans devant l'auberge du Lion Rouge* : **GBP 420** – LONDRES, 13 mars 1959 : *Paysage boisé* : **GBP 462** – LONDRES, 4 fév. 1960 : *Le marchand de fruits* : **GBP 950** – LONDRES, 29 mars 1961 : *Un sentier bordé d'arbres* : **GBP 500** – LONDRES, 6 mars 1963 : *Voyageurs dans une auberge* : **GBP 880** – LONDRES, 16 juil. 1965 : *Paysans et voyageurs dans une clairière* : **GNS 2 000** – LONDRES, 10 oct. 1969 : *Paysage animé de personnages* : **GNS 2 300** – LONDRES, 19 juil. 1972 : *Le déjeuner dans les champs* : **GBP 6 500** – ÉCOSSE, 31 août 1973 : *Le camp des bohémiens* : **GBP 5 200** – LONDRES, 26 avr. 1974 : *L'Arrêt à l'auberge* :

GNS 3 200 – LONDRES, 14 juil. 1976 : *Le pique-nique 1833*, h/t (68,5x89,5) : **GBP 3 100** – LONDRES, 8 mars 1977 : *Bord de mer, île de Wight 1854*, h/t (54x74,5) : **GBP 2 000** – LONDRES, 2 févr 1979 : *La halte à l'auberge 1858*, h/t (91x121,3) : **GBP 14 000** – LONDRES, 7 oct. 1980 : *L'auberge au bord de la route*, h/pan. (25,5x30,5) : **GBP 1 600** – LONDRES, 5 juin 1981 : *Pêcheurs sur la plage*, h/t (75x100,3) : **GBP 7 500** – LONDRES, 11 juil. 1984 : *Le repos des voyageurs*, h/t (68,5x89) : **GBP 8 000** – NEW YORK, 13 fév. 1985 : *La halte à l'auberge*, h/t (76,2x127) : **USD 31 000** – LONDRES, 16 mai 1986 : *Carting timber in the New Forest*, h/t (77x105,4) : **GBP 26 000** – LONDRES, 3 juin 1988 : *Pêcheurs dans un paysage côtier*, h/t (43,2x58,4) : **GBP 6 050** – LONDRES, 15 juil. 1988 : *Famille de pêcheurs déchargeant leur prise avec des barques échouées sur la plage à l'arrière-plan*, h/t (98,8x132) : **GBP 11 000** – LONDRES, 17 mars 1989 : *Retour du marché au campement bohémien*, h/t (50,8x61) : **GBP 18 700** – GÖTEBORG, 18 mai 1989 : *Maison en front de mer avec des personnages bavardant près de la plage*, h/t (77x102) : **SEK 32 000** – LONDRES, 2 juin 1989 : *Campement de gitans*, h/t (46x61) : **GBP 4 950** – LONDRES, 27 sep. 1989 : *La traite des vaches dans une prairie 1846*, h/t (35,5x29) : **GBP 7 700** – LONDRES, 17 nov. 1989 : *Voyageurs et leurs poneys faisant halte dans une clairière de New Forest avec l'île de Wight au lointain*, h/t (71x91,1) : **GBP 15 400** – LONDRES, 13 déc. 1989 : *Les policiers du village*, h/t (103x90) : **GBP 61 600** – NEW YORK, 1ᵉʳ mars 1990 : *Les glaneuses à Shirley dans le Hants*, h/t (72,4x91,5) : **USD 55 000** – NEW YORK, 23 mai 1990 : *La pause de l'après-midi*, h/t (71,1x91,4) : **USD 27 500** – LONDRES, 11 juil. 1990 : *Villageois et leur bétail devant la taverne*, h/t (49,5x75) : **GBP 18 700** – LONDRES, 26 sep. 1990 : *Les policiers du village 1897*, h/t (103x90) : **GBP 33 000** – NEW YORK, 28 fév. 1991 : *Le retour des gitans*, h/t (112,1x94,5) : **USD 14 300** – LONDRES, 10 juil. 1991 : *Pêcheurs devant leur maison dans une crique*, h/t (82x97) : **GBP 6 600** – NEW YORK, 17 oct. 1991 : *Le marchand de fruits 1833*, h/t (71,8x90,8) : **USD 55 000** – LONDRES, 11 oct. 1991 : *Un campement dans le New Forest*, h/t (101,6x83,8) : **GBP 13 200** – LONDRES, 15 nov. 1991 : *L'éventaire de la colporteuse*, h/t (76x63,5) : **GBP 4 950** – NEW YORK, 19 fév. 1992 : *Déchargement de la pêche 1837*, h/t (76,8x102,8) : **USD 17 600** – LONDRES, 12 juin 1992 : *Pêcheurs sur la côte*, h/t (76,2x101,5) : **GBP 12 100** – LONDRES, 13 nov. 1992 : *Camp de gitans* ; *Près de l'écluse*, h/cart., une paire (chaque 16x21) : **GBP 7 150** – LONDRES, 14 juil. 1993 : *Aux environs de la foire*, h/t (74,5x100,5) : **GBP 28 750** – NEW YORK, 12 oct. 1994 : *Familles de pêcheurs le long de la côte 1830*, h/t (101,6x127) : **USD 12 650** – LONDRES, 12 avr. 1995 : *Paysage côtier avec des personnages et des chevaux sur la grève*, h/pan. (49,5x59,5) : **GBP 6 900** – NEW YORK, 1ᵉʳ nov. 1995 : *Campement de gitans*, h/t (70,5x91,4) : **USD 46 000** – LONDRES, 6 nov. 1996 : *Les Cueilleurs de fougères 1839*, h/pan. (35x45) : **GBP 9 200** – NEW YORK, 12 déc. 1996 : *Camp de bohémiens*, h/t (71,1x91,4) : **USD 18 400** – LONDRES, 14 mars 1997 : *Bienvenue à la maison*, h/t (76,2x63,5) : **GBP 19 550** – LONDRES, 13 mars 1997 : *Personnages au repos dans un paysage de vallée 1833*, h/pan. (35,6x29,2) : **GBP 6 200** – LONDRES, 4 juin 1997 : *La Moisson*, h/t (45,5x61) : **GBP 5 750** – LONDRES, 7 nov. 1997 : *Le Repos du bûcheron 1865*, h/t, en collaboration avec Henry Thring Shayer (76x64) : **GBP 7 475.**

SHAYER William ou **William Joseph,** le jeune
Né le 2 avril 1811 à Southampton. Mort en 1891. XIXᵉ siècle.
Britannique.
Peintre de genre, animalier, paysages.
Un des fils de William Shayer l'ancien. Il exposa à Londres de 1829 à 1885.

W.J. Shayer

BIBLIOGR. : Brian Stewart : *The Shayer Family of Painters*, Londres.

MUSÉES : GLASGOW : *Étang ombragé.*

VENTES PUBLIQUES : LONDRES, 4 déc. 1909 : *Cheval de ferme, âne et petit bohémien 1851* : **GBP 13** – LONDRES, 28 mai 1923 : *Chasse au renard*, pendants : **GBP 37** – LONDRES, 31 mars 1926 : *Labourage* ; *Le village Smithy*, deux dess. : **GBP 42** – LONDRES, 2 fév. 1927 : *Diligence* : **GBP 155** – LONDRES, 27 mai 1927 : *Changement de chevaux* ; *Diligence sur la route*, deux : **GBP 110** – LONDRES, 15 juin 1927 : *Deux diligences se rencontrent* ; *Départ de la diligence*, les deux : **GBP 200** – LONDRES, 29 juin 1927 : *Le vainqueur du Derby 1836* : **GBP 100** – LONDRES, 7 déc. 1928 : *La Poste de*

Londres et celle de Brighton sur la route, deux pendants : **GBP 399** – NEW YORK, 2 avr. 1931 : *Paysage avec sujets* : **USD 500** – NEW YORK, 20 nov. 1931 : *Scène de la côte* : **USD 200** – LONDRES, 25 mars 1938 : *Paysans buvant* : **GBP 173** – LONDRES, 27 mai 1938 : *Déjeuner des laboureurs* : **GBP 136** – NEW YORK, 17-21 nov. 1942 : *Chasse au renard* : **USD 350** ; *Un Kenneling* : **USD 800** – NEW YORK, 24 mai 1944 : *Pêcheurs sur la plage* : **USD 275** – NEW YORK, 28 fév. 1945 : *Scènes de diligence*, deux pendants : **USD 800** – NEW YORK, 20 et 21 fév. 1946 : *Enfant bohémien* : **USD 475** – NEW YORK, 23 fév. 1968 : *Retour de la chasse* : **USD 1 300** – LONDRES, 11 juil. 1969 : *La petite auberge* : **GNS 2 600** – LONDRES, 18 juin 1971 : *Scènes de chasse*, six toiles : **GBP 2 600** – LONDRES, 9 avr. 1974 : *Le repos dans les bois* : **GBP 700** – LONDRES, 14 mai 1976 : *Gitans à l'orée d'un bois*, h/t (74x99) : **GBP 1 200** – LONDRES, 25 oct. 1977 : *Pêcheurs sur la plage*, h/t (49,5x74) : **GBP 1 000** – LONDRES, 21 mars 1979 : *La charrette des bûcherons*, h/cart. (60,5x51) : **GBP 4 200** – LONDRES, 6 mars 1981 : *Le Camp des gitans*, h/t (73,6x97,8) : **GBP 2 000** – LONDRES, 16 nov. 1983 : *The shooting pony*, h/t (70x90) : **GBP 11 000** – LONDRES, 19 nov. 1986 : *Off to the races* 1847, h/t (44,5x59,5) : **GBP 8 500** – LONDRES, 23 sep. 1988 : *Le débarquement de la pêche*, h/t (71x91,5) : **GBP 3 960** – NEW YORK, 24 oct. 1989 : *L'auberge du lion rouge* 1838, h/t (51,4x69,1) : **USD 4 950** – LONDRES, 11 juil. 1990 : *La diligence Londres-Hull* ; *Le coche Lord Nelson, Londres-Portsmouth* 1845, h/t, une paire (chaque 39x59,5) : **GBP 8 800** – LONDRES, 15 nov. 1991 : *Le cheval du Colonel Pearson « Achievement » monté par J. Chalmer dans un paysage* 1867, h/t (35,9x45,7) : **GBP 3 300** – LONDRES, 3 juin 1992 : *Une ferme au bord de la mer*, h/t (23x32) : **GBP 1 980** – LONDRES, 3 mars 1993 : *La vache « Grand Duchess XVII »* 1873, h/t (61x91,5) : **GBP 1 955** – NEW YORK, 19 jan. 1994 : *Halte des voyageurs*, h/t (33x31,8) : **USD 3 450** – ST. ASAPH (Angleterre), 2 juin 1994 : *Bavardage au bord du chemin* ; *Campement de gitans*, h/t, une paire (chaque 28,5x25,5) : **GBP 6 900** – NEW YORK, 9 juin 1995 : *Scènes de voyage par le coche* 1878, h/t, ensemble de quatre (chaque 33x50,8) : **USD 31 050**.

SHAYKH MUHAMMAD. Voir **CHEIKH MOHAMMED**

SHCHUKIN Stepan Semionovich. Voir **CHTCHOUKINE**

SHDANOFF Andrej Ossipovitch. Voir **JDANOFF**

SHEA G.
XVIIIᵉ-XIXᵉ siècles. Actif à Dublin entre 1790 et 1814. Irlandais.
Graveur au burin.

SHEA John
XVIIIᵉ siècle. Actif à Dublin vers 1766. Irlandais.
Paysagiste.

SHEA Judith
XXᵉ siècle. Américaine.
Sculpteur.
Elle montre ses œuvres dans des expositions personnelles : 1992 Whitney Museum of Modern Art à New York.
Elle travaille à partir de l'image du corps, de la représentation masculine ou féminine, mettant en scène des vêtements (manteaux, robes) de bronze ou de bois flottant, enveloppant des corps absents, érigés sur socles. On cite *Post Balzac* – *Opus Notum Galateae*.
BIBLIOGR. : Jean Charles Masséra : *Judith Shea*, Art Press, n° 169, Paris, mai 1992.

SHEARBOAM ANDREW. Voir **SHEERBOOM**

SHEARD Thomas Frederick Mason
Né le 16 décembre 1866 à Oxford. Mort le 4 octobre 1921 à Londres. XIXᵉ-XXᵉ siècles. Britannique.
Peintre de portraits, paysages. Orientaliste.
Il étudia à Paris, avec Gustave Courtois, Jean André Rixens, Jules Lefebvre et Albert Gabriel Rigolot. À partir de 1915, il fut professeur au Queen's College de Londres.
On cite *Portrait d'homme* à Oxford.
VENTES PUBLIQUES : LONDRES, 15 oct. 1976 : *Paysage d'été avec pêcheurs*, h/t (89x121) : **GBP 700** – LONDRES, 27 sep. 1989 : *Paysage fluvial*, h/t (76x56) : **GBP 1 045** – LONDRES, 11 juin 1993 : *Le plein été*, h/t (49x65) : **GBP 14 375** – LONDRES, 3 nov. 1993 : *La pause de midi* 1905, h/t (38x56) : **GBP 1 840**.

SHEARER Christopher H.
Né en 1840. Mort en 1926. XIXᵉ-XXᵉ siècles. Américain.
Peintre de paysages.
Cité par miss Florence Levy.

VENTES PUBLIQUES : NEW YORK, 8 fév. 1907 : *Paysage* : **USD 210** – NEW YORK, 23 mars 1984 : *Paysage au pont de bois* 1888, h/t (85,7x103,5) : **USD 3 000** – NEW YORK, 24 jan. 1989 : *Paysage de forêt* 1894, h/t (55x90) : **USD 1 320** – NEW YORK, 30 mai 1990 : *Campement près de la rivière* 1876, h/t (12x20) : **USD 990** – NEW YORK, 31 mai 1990 : *Village à flanc de colline* 1877, h/t (50,8x91,5) : **USD 1 650**.

SHEDLIN Réginald, pseudonyme de **Schoedelin**
Né le 3 mars 1908 à Bayonne (Basses-Pyrénées). Mort le 22 septembre 1988 à Lussas (Ardèche). XXᵉ siècle. Français.
Peintre. Abstrait.
Il exposa au Salon de Mai, à Paris. Son art tend à l'abstraction pure.

SHEE Martin Archer, Sir
Né le 20 décembre 1769 à Dublin. Mort le 19 août 1850 à Brighton. XVIIIᵉ-XIXᵉ siècles. Irlandais.
Peintre de figures, portraits.
Après avoir suivi les cours de l'École de dessin à Dublin, il vint à Londres en 1788 et entra aux Écoles de la Royal Academy en 1790. Ses débuts furent difficiles et il dut pour vivre faire des portraits. Il en réussit quelques-uns d'acteurs et de personnages connus et sa réputation s'établit. Il commença à exposer à la Royal Academy et à la British Institution en 1789 et cessa ses envois après 1845. Il fut nommé associé à la Royal Academy en 1798, académicien en 1800 et, après la mort de Lawrence, fut appelé à la Présidence en 1830. Shee peignit notamment le duc de Clarence, Guillaume IV, la reine Adélaïde, la reine Victoria, le prince Albert. Il a écrit plusieurs ouvrages : *Rythmes ou Art* (1805), *Éléments ou Art* (1809), *Old Court* (Roman, 1829), *Alasco* (Tragédie, 1809).
MUSÉES : DUBLIN : *Jeune paysanne* – *Duc de Leinster* – GLASGOW : *Ariane abandonnée* – LIVERPOOL : *W. Roscoe* – LONDRES (Nat. Gal.) : *Lewis (rôle du marquis dans l'Heure de minuit)* – LONDRES (Nat. Portrait Gal.) : *Sir Francis Burdett* – *Win Popham* – *Th. Picton* – *Baron Redesdale* – *L'artiste* – *Baron Denman* – *Turner* – *Guillaume IV* – *Esquisse* – NEW YORK (Metrop. Mus.) : *O'Connell* – SALFORD : *Mme Malibran*.
VENTES PUBLIQUES : LONDRES, 1895 : *Jeune dame* : **FRF 4 800** – LONDRES, 1896 : *Portrait de deux garçons* : **FRF 12 100** – LONDRES, 25 jan. 1898 : *Portrait de dame* : **FRF 7 075** – LONDRES, 1899 : *Portrait de son fils enfant* : **FRF 4 450** – NEW YORK, 12-14 mars 1906 : *Lady Ashburton* : **USD 500** ; *Portrait de mrs Hammond* : **USD 425** – NEW YORK, 22 et 23 fév. 1907 : *Portrait de mrs Douglas* : **USD 425** – NEW YORK, 1ᵉʳ au 3 avr. 1908 : *Lady Whitmore* : **USD 660** – LONDRES, 26 fév. 1910 : *Portrait de sir Robert Hove Brombey, enfant* : **GBP 21** – LONDRES, 20 déc. 1910 : *Portrait d'Amesley Shee, esquisse* : **GBP 42** – LONDRES, 8 avr. 1911 : *Dame en blouse* : **GBP 94** – LONDRES, 9 juin 1911 : *Portrait de Charles Keppel, quatrième comte d'Albermarle* : **GBP 31** – LONDRES, 14 juil. 1911 : *Portrait d'Amesley Shee, esquisse* : **GBP 25** – LONDRES, 2 mars 1923 : *Mrs Mountain en Ophélie* : **GBP 168** – LONDRES, 15 juin 1923 : *Les Enfants Ashley* : **GBP 714** – LONDRES, 18 juil. 1924 : *Lord Thomas Denman* : **GBP 252** – LONDRES, 8 oct. 1924 : *Femme assise* : **GBP 126** – LONDRES, 12 juin 1925 : *Lord Spencer* : **GBP 115** – LONDRES, 20 mai 1927 : *George Romney* : **GBP 273** – LONDRES, 29 juin 1928 : *Le duc de Clarence* : **GBP 378** ; *Le comte d'Albermarle* : **GBP 115** – LONDRES, 12 juil. 1929 : *Trois jeunes femmes de la famille Worsley* : **GBP 2 310** – LONDRES, 19 juil. 1929 : *George O'Shed* : **GBP 115** – LONDRES, 20 déc. 1929 : *Jeune fille en blanc* : **GBP 315** – LONDRES, 14 mars 1930 : *Mrs Reynolds* : **GBP 504** – LONDRES, 9 mai 1930 : *Andrew Ellis et l'artiste* : **GBP 115** – LONDRES, 14 juil. 1930 : *Lady Katherine Frankland* : **GBP 236** – LONDRES, 12 juin 1931 : *William Saint-Léger* : **GBP 157** – NEW YORK, 12 nov. 1931 : *Miss Frances Wood* : **USD 550** – NEW YORK, 14 déc. 1933 : *Capitaine Barnaby* : **USD 200** – NEW YORK, 18 et 19 avr. 1934 : *Marquis de Thomond* : **USD 500** – LONDRES, 25 mai 1934 : *Catherine Frankland* : **GBP 105** – NEW YORK, 26 et 27 mars 1943 : *Frances Mary Hunter* : **USD 400** – NEW YORK, 29 avr. 1943 : *Sir Robert Howe Bromley* : **USD 975** – NEW YORK, 24 mai 1944 : *Officier de l'armée hindoue* : **USD 475** – NEW YORK, 28 mars 1946 : *The Sketcher* : **USD 1 200** – LONDRES, 1ᵉʳ déc. 1961 : *The Amesley children* : **GNS 1 000** – NEW YORK, 2 avr. 1976 : *Lydia, countess of Cavan*, h/t (91,5x71) : **USD 500** – LONDRES, 23 nov. 1977 : *Le rabbin*, h/t (91,5x70,5) : **GBP 1 500** – LONDRES, 9 juil. 1980 : *Portrait of Lieutenant General Daniel Burr*, h/t (141x112) : **GBP 1 000** – LONDRES, 27 mars 1981 : *Portrait du fils de l'artiste*, h/t (77x63,5) : **GBP 4 800** – NEW YORK, 19 jan. 1982 : *Deux enfants*, h/t (142,5x109) : **USD 4 000** – NEW YORK, 20 avr. 1983 : *Portrait*

d'une dame, h/t (237,5x146) : **USD 15 000** – LONDRES, 19 nov. 1986 : *Portrait of James Munro MacNabb*, h/t (233,5x142,5) : **GBP 30 000** – NEW YORK, 1er juin 1989 : *Portrait de Sir John Paul, fils de l'artiste*, h/t (122x97) : **USD 5 500** – LONDRES, 11 juil. 1990 : *Portrait d'une dame debout à côté d'une harpe, vêtue d'une robe argentée et d'une étole jaune et tenant une gravure*, h/t (237,5x146) : **GBP 23 650** – NEW YORK, 26 oct. 1990 : *Jeune femme tenant un carnet de croquis*, h/t (85,7x66) : **USD 28 600** – DUBLIN, 12 déc. 1990 : *Portrait de Lady Hannah Alithea Ellice*, h/t (76,2x63,5) : **IEP 500** – LONDRES, 17 juil. 1992 : *Portrait d'un gentil-homme en buste avec un habit noir et une cravate blanche*, h/t (76,8x63,5) : **GBP 1 100** – LONDRES, 6 nov. 1995 : *Le Rabbin*, h/t (91x70) : **GBP 7 475** – LONDRES, 3 avr. 1996 : *Le Chariot renversé*, h/t (125x99,5) : **GBP 25 300**.

SHEE Michiel Emanuel
Mort entre le 18 décembre 1739 et le 30 avril 1740. XVIIIe siècle. Actif à Amsterdam. Hollandais.
Sculpteur.
Il s'était installé à La Haye en 1721.
VENTES PUBLIQUES : LONDRES, 15 mai 1984 : *Cupidon et Psyché*, bois fruitier, une paire (H. 42 et 46) : **GBP 6 000**.

SHEE Peter
Mort en 1767. XVIIIe siècle. Actif à Dublin. Irlandais.
Peintre.

SHEEHAN David
Mort en 1756. XVIIIe siècle. Actif à Dublin. Irlandais.
Sculpteur.
Il travailla à la façade du Trinity College à Dublin.

SHEELER Charles
Né en 1883 à Philadelphie (Pennsylvanie). Mort en 1965 à New York. XXe siècle. Américain.
Peintre de paysages urbains, peintre à la gouache, aquarelliste, dessinateur. Précisionniste.
Il fut élève de la Phildelphia Academy of Fine Arts, puis surtout de William Merritt Chase à New York. Il séjourna à Londres, aux Pays-Bas et en Espagne, puis à Paris où il découvre le cubisme et Matisse.
Il a participé aux expositions collectives importantes consacrées à l'art américain moderne, notamment : 1913, Armory Show à New York. Des rétrospectives de son œuvre ont été présentées : 1939 musée d'Art moderne de New York ; 1954 Université de Californie ; 1963 Université de l'Iowa.
William Chase lui enseigna une technique à touches rapides, inspirée de l'expressionnisme munichois, qui marqua la première partie de son œuvre. Photographe, il fut amené à travailler sur les réalisations diverses de l'ère industrielle : usines, buildings, machines, navires du monde moderne. Ses travaux photographiques lui firent repenser la peinture, qu'il consacra désormais au décor machiniste et technologique de la vie des sociétés développées. Pour ce faire, il changea également de technique et adopta une écriture directement issue de l'épure industrielle, adaptée à son objet. À partir de 1946, il adopta un nouveau procédé, qui a marqué ses œuvres d'un caractère plus prononcé : conférant aux plans des constructions ou des machineries diverses qu'il représente, la propriété d'une transparence, relative certes mais pourtant surprenante, les imbrique ainsi les uns dans les autres, se chevauchant et débordant réciproquement dans une démultiplication de l'espace. Dégageant la structure géométrique de ses sujets, il en rend la beauté des lignes, la pureté abstraite, échappant à toute anecdote. On a, avec la peinture de Sheeler, à faire avec un prolongement du cubisme et du purisme qui n'est pas parfois sans rappeler la peinture d'un autre Américain : Lionel Feininger. ■ J. B.
BIBLIOGR. : Ila Weiss, in : *Dict. univers. de l'art et des artistes*, Hazan, Paris, 1967 – Martin Friedman : *Charles Sheeler*, Watson-Guptill Publications, New York, 1975 – M. Gordon : *Catalogue des gravures de Chales Sheeler*, Photo/Print Bulletin, 1, 4, 1976 – in : *Arts des États-Unis*, Gründ, Paris, 1989 – in : *L'Art du XXe s.*, Larousse, Paris, 1991.
MUSÉES : HARVARD (Fogg Art Mus.) : *Pont supérieur 1929* – NEW YORK (Mus. of Mod. Art) : *Autoportrait 1923* – NEW YORK (Whitney Mus.) : *Paysage classique, usine à River rouge 1932* – *Cadences architecturales 1954* – NEW YORK (Metrop. Mus. of Art) : *Mort d'un mineur 1949* – NORTHAMPTON (Smith College Mus. of Art) : *Puissance en marche 1939* – PHILADELPHIE (Mus. of Art) : *Des Yachts et du yachting 1922*.
VENTES PUBLIQUES : NEW YORK, 19 oct. 1967 : *Steel-Croton n° 2*, temp. : **USD 4 500** – NEW YORK, 14 oct. 1970 : *Maison et arbre*,

gche : **USD 11 000** – NEW YORK, 18 oct. 1972 : *Paysage industriel*, aquar. : **USD 22 500** – NEW YORK, 14 mars 1973 : *White sentinels*, temp. : **USD 65 000** – NEW YORK, 23 mai 1974 : *Lunenbourg*, gche : **USD 13 000** – NEW YORK, 6 fév. 1976 : *Industrial Series 1921*, litho. (21x28,3) : **USD 3 300** – NEW YORK, 10 nov. 1977 : *Architectural Cadences Number Four 1954*, sérig. en coul. : **USD 3 250** – NEW YORK, 21 avr. 1978 : *Composition around red (Pennsylvania) 1958*, temp./Plexiglas (15,2x20,3) : **USD 4 250** – NEW YORK, 20 avr. 1979 : *Convolutions 1952*, h/t (91,5x66) : **USD 120 000** – NEW YORK, 28 sep. 1979 : *Yachts 1924*, litho. (20,2x25,4) : **GBP 5 800** – NEW YORK, 5 déc. 1980 : *La chaumière 1917*, fus. et cr. (11x15,3) : **USD 11 000** – NEW YORK, 10 déc. 1981 : *Amoskeag Mills n° 2 1948*, h/t (73,7x63,5) : **USD 170 000** – NEW YORK, 13 mai 1982 : *Yachts 1924*, litho. (20,1x25) : **USD 6 750** – NEW YORK, 2 juin 1983 : *Tulipes 1931*, cr. (75x75,1) : **USD 190 000** – NEW YORK, 8 déc. 1983 : *The Spirit of Research vers 1955*, temp./Plexiglas (24,1x15,2) : **USD 12 500** – NEW YORK, 2 juin 1983 : *Paysage classique 1931*, h/t (63,5x81,9) : **USD 1 700 000** – NEW YORK, 8 nov. 1984 : *Delmonico building 1926*, litho. (24,8x17) : **USD 9 500** – NEW YORK, 5 déc. 1985 : *Sans titre (Yachting) vers 1922*, cr. (17,1x28,1) : **USD 20 000** – NEW YORK, 4 déc. 1986 : *Composition autour du blanc 1951*, temp./pap. (15,2x13,3) : **USD 45 000** – NEW YORK, 3 déc. 1987 : *Barn Abstraction 1946*, temp./pap./cart. (53,3x74,3) : **USD 220 000** – NEW YORK, 26 mai 1988 : *Les granges grises*, détrempe/cart. (35,6x52,1) : **USD 165 000** – NEW YORK, 30 nov. 1989 : *Canyons II 1951*, temp./pap. (12,7x10,7) : **USD 44 000** – NEW YORK, 1er déc. 1989 : *Voisinage 1951*, h/t (45,7x38,1) : **USD 396 000** – NEW YORK, 23 mai 1990 : *Meta Mold II 1952*, gche et cr./pap./cart. (20,4x25,3) : **USD 38 500** – NEW YORK, 22 mai 1991 : *La grange bleue 1946*, temp. et cr./pap. (23,4x42,8) : **USD 60 500** – NEW YORK, 23 sep. 1992 : *Sans titre (Yachting)*, cr./pap. (17,1x28,1) : **USD 11 000** – NEW YORK, 4 déc. 1992 : *Paysage industriel californien 1957*, h/t (63,5x83,8) : **USD 220 000** – NEW YORK, 14 sep. 1995 : *Dahlias 1923*, past. et fus./pap. (53,3x40) : **USD 12 075** – NEW YORK, 14 mars 1996 : *Le progrès dans les transports*, gche/pap. (20,3x45,7) : **USD 54 625**.

SHEEPSHANKS John
Né en 1787 à Leeds. Mort le 5 octobre 1863 à Londres. XIXe siècle. Britannique.
Dessinateur, aquarelliste.
On doit à cet artiste philanthrope surtout des paysages à l'aquarelle et d'intéressants dessins. Mais son véritable titre de gloire est le magnifique don qu'il fit à la nation anglaise, de deux cent trente-trois tableaux à l'huile et de deux cent quatre-vingt-neuf dessins ou aquarelles, en vue de faciliter l'étude de la peinture. Ces ouvrages sont en majeure partie conservés au Victoria and Albert Museum.

SHEERBOOM Andries
Né en 1832. Mort après 1880. XIXe siècle. Hollandais (?).
Peintre de genre, figures, paysages urbains.
VENTES PUBLIQUES : LONDRES, 5 déc. 1910 : *une peinture* : **GBP 2** – LONDRES, 7 mai 1976 : *Le repos des moissonneurs 1865*, h/t (62x75) : **GBP 1 200** – LONDRES, 24 oct. 1978 : *Une fleur pour papa 1869*, h/t (51x41) : **GBP 850** – LUCERNE, 30 mai 1979 : *Vue d'une ville au bord du canal*, h/t (76,5x127) : **CHF 26 000** – LOS ANGELES, 18 juin 1979 : *La visite au futur roi 1866*, h/t (81,3x100,3) : **USD 1 300** – NEW YORK, 28 oct. 1982 : *Joueurs d'échecs et joueurs de cartes*, h/t (71x91,5) : **USD 2 750** – NEW YORK, 19 oct. 1984 : *A visit to the young Prince 1870*, h/t (61,5x74,3) : **USD 2 800** – MONTRÉAL, 30 oct. 1989 : *Les comtes de Canterbury*, h/t (56x81) : **CAD 2 090** – LONDRES, 16 fév. 1990 : *Vue d'Amsterdam depuis le Amstel 1869*, h/t (59,6x90,1) : **GBP 4 250** – AMSTERDAM, 25 avr. 1990 : *Une famille heureuse 1863*, h/pan. (39x30,5) : **NLG 10 120** – AMSTERDAM, 6 nov. 1990 : *Famille de pêcheurs 1869*, h/t (34x45) : **NLG 3 450** – AMSTERDAM, 21 déc. 1992 : *Trois générations*, h/t (58x50) : **NLG 5 175** – AMSTERDAM, 9 nov. 1994 : *Le Taste-vin 1859*, h/pan. (29x24,5) : **NLG 3 910**.

SHEERER Mary G.
Née à Covington (Kentucky). XXe siècle. Américaine.
Peintre, graveur.
Elle fut élève de l'Art Students' League de New York et de l'académie des beaux-arts de Philadelphie. Elle fut membre de la Fédération américaine des arts.

SHEETS Millard Owen
Né en 1907. Mort en 1989. XXe siècle. Américain.
Peintre de paysages, aquarelliste, peintre à la gouache.
Il participa aux expositions de la Fondation Carnegie à Pittsburgh.

Musées : Paris (BN, Cab. des Estampes) : *Les Arbres* vers 1980.
Ventes Publiques : Los Angeles, 6 nov. 1978 : *Paradise Cove* 1935, aquar. (55,3x75) : **USD 1 500** – Los Angeles, 17 mars 1980 : *Paysage ensoleillé* 1929, h/t (51x61) : **USD 2 500** – Los Angeles, 23 juin 1981 : *Le Marché à Udaipur, Indes,* aquar. (56x75) : **USD 2 800** – San Francisco, 20 juin 1985 : *Dimanche Guadalajara,* aquar. (53,5x73,5) : **USD 3 000** – Los Angeles, 9 juin 1988 : *Parcelles de terrain à Patzcuaro,* aquar. (63,5x76) : **USD 8 800** – New York, 24 jan. 1990 : *Vieux chevaux de cirque* 1936, aquar./pap. (57,8x77,4) : **USD 8 800** – Los Angeles-San Francisco, 7 fév. 1990 : *La fondation de Los Angeles,* h/t (41x82,5) : **USD 35 750** – Los Angeles-San Francisco, 12 juil. 1990 : *Arbre solitaire dans un paysage nocturne,* aquar./pap. (55x76) : **USD 5 500** ; *La vallée de Gaviota* 1932, cr. et aquar./pap. (40x47) : **USD 11 000** – New York, 27 sep. 1990 : *Le renouveau du printemps* 1937, h/t (76,5x91,5) : **USD 33 000** – Los Angeles-San Francisco, 10 oct. 1990 : *Pique-nique à Asilomar* 1976, aquar./pap. (55x75) : **USD 11 000** – New York, 21 mai 1991 : *Alamos au Mexique* 1940, aquar. et gche/cart. (55,9x76,2) : **USD 4 400** – New York, 14 sep. 1995 : *Dans les collines de Moorea* 1982, aquar./pap. (73,7x101,6) : **USD 13 225** – New York, 21 mai 1996 : *River Canyon* 1937, aquar. et gche/pap. (56x71) : **USD 16 100.**

SHEETS Nan, Mrs Fred C. Sheets
Née à Albany (Illinois). xxᵉ siècle. Américaine.
Peintre de paysages, graveur.
Elle fut élève de John Carlson, Robert Reid, Birger Sandzen et Hugh Breckenridge. Elle fut membre de la Fédération américaine des arts.

SHEFFIELD George
Né le 1ᵉʳ janvier 1839 à Wigton. Mort le 2 octobre 1892 à Manchester. xixᵉ siècle. Britannique.
Peintre de paysages, marines, aquarelliste, dessinateur.
Il fut d'abord dessinateur industriel à Manchester. S'étant adonné complètement à la peinture, il alla s'établir au cœur du Pays de Galles, à Bettws-y-Coed. Il exposa à Manchester en 1868 et à Londres à partir de 1872, notamment à la Royal Academy et à Suffolk Street. Il fut nommé associé de l'Académie de Manchester en 1869 et académicien en 1871. À la fin de sa carrière il produisit des tableaux à l'huile.

G.Sheffield

Musées : Blackburn : dessins – Manchester : *A Hundred Ago,* huile – Montréal : dessins.
Ventes Publiques : Londres, 27 fév. 1985 : *The canal lock* 1870, aquar. (61x94) : **GBP 5 000** – Londres, 22 sep. 1988 : *Tempête en mer* 1879, fus. (90,2x139,7) : **GBP 440** – Londres, 1ᵉʳ nov. 1990 : *L'écluse de Warburton près de Lymm,* aquar. avec reh. de blanc (60,3x93,5) : **GBP 1 760** – Londres, 8 fév. 1991 : *Embarcations sur un canal* 1875, aquar. avec reh. de blanc/pap. végétal/pan. (81,4x138,5) : **GBP 2 640.**

SHEFFIELD Isaac
Né en 1798 à Guilford (Connecticut). Mort en 1845. xixᵉ siècle. Américain.
Peintre de genre et de portraits.
Portraitiste itinérant du Connecticut, il vécut dans le quartier des pêcheurs baleiniers de New London à partir de 1823. Capitaines et familles de capitaines posaient pour des miniatures et des portraits grandeur nature, en général de troisquarts. Une draperie est relevée pour laisser apparaître un voilier derrière chaque portrait d'homme ou un port s'il s'agit d'une femme. Les capitaines oublient rarement leur longue-vue, tandis que leurs femmes indiquent avec leurs broches et leurs boucles d'oreilles combien est florissante la pêche industrielle de la baleine du Connecticut. Cependant la plupart des modèles ont une expression pensive ou rêveuse, inhabituelle dans le portrait populaire, expression fugace qui semble nier l'apparat du costume et du décor, tel ce demi-sourire presque amer de la *Lady with Birthmark* conservée au Museum of American Folk Art de New York.
Ventes Publiques : New York, 30 avr. 1981 : *Portrait de Mary Ann Wheeler* 1835, h/pan. (76,2x61) : **USD 12 000** – New York, 26 oct. 1985 : *Portrait of Captain Skinner* vers 1835, h/t (87,5x70) : **USD 37 500.**

SHEFFIELD W. E.
xviiiᵉ siècle. Actif à Londres. Britannique.
Peintre.
Il exposa à Londres entre 1789 et 1792.

SHEGOGUE James Henry
Mort en 1872 à New York. xixᵉ siècle. Américain.
Peintre de genre, paysagiste et portraitiste.
Il fut en 1843 membre de l'Académie Nationale de dessin de New York, où il exposa pour la première fois en 1835. Le Metropolitan Museum de New York conserve de lui le portrait de l'acteur *Sequin.*

SHEIK Gulam Mohammed
Né en 1937 à Surendranagar (Gujarat). xxᵉ siècle. Indien.
Peintre de compositions animées, compositions religieuses, figures, paysages, fleurs.
Il fut élève de l'école des beaux-arts de Baroda. Il enseigne ensuite l'histoire de l'art et devient, à partir de 1982, responsable du département de peinture de l'école des Beaux-Arts de Baroda. En 1963, il travaille à Londres, ayant reçu une bourse du Royal College of Art, et visite l'Europe.
Il participe à des expositions collectives : 1963 exposition du groupe 1890, dont il fut l'un des fondateurs, à Dehli, Biennales de Paris et Tokyo ; 1979 Bombay ; 1982 *Contemporary Indian Art* à Londres, Hirshhorn Museum de Washington ; 1985 *East-West Encounters* à Bombay. Il montre ses œuvres dans des expositions personnelles : 1960, 1969 Bombay ; 1963, 1971 Dehli. En 1962, il a reçu le prix national de peinture.
Il adopte une palette contrastée non naturaliste dans des compositions teintées de naïveté, travaillées en aplat, aux perspectives fantaisistes. Dans ses scènes de rues, ses paysages, compositions foisonnantes, riches en détails, évoquant le monde quotidien, il établit un dialogue entre culture ancestrale et modernité, entre Orient (miniatures indiennes) et peinture occidentale (primitivisme italien, expressionnisme).
Bibliogr. : Geeta Kapur : *Modern Painting since 1935,* in : *The Arts of India,* Phaidon, Oxford, 1981 – Catalogue : *Gulam Mohammed Sheik – Returning home,* Centre Georges Pompidou, Paris, 1985.
Musées : Bhopal (Roopankar Mus. of Fine Arts) : *La Rue qui parle* 1981 – *Routes tournantes* 1981 – Chandigarth (Mus. et Gal. d'art gouvernemental) : *Derrière le mur* 1976 – Dehli (Nat. Gal. of Mod. Art) : *Le Mur* 1976 – Londres (Albert and Victoria Mus.).

SHEIL Edward
Né en 1834 à Coleraine. Mort le 11 mars 1869 à Cork. xixᵉ siècle. Actif en Irlande. Irlandais.
Peintre.

SHELDON
xviiiᵉ siècle. Actif à Londres. Britannique.
Peintre de fleurs et fruits.
Il est peut-être apparenté à Alfred SHELDON. Il exposa à Londres entre 1774 et 1775.

SHELDON Alfred
xixᵉ siècle. Britannique.
Peintre de scènes de chasse, natures mortes, fleurs et fruits.
Il exposa à Londres, notamment à la British Institution et à Suffolk Street de 1846 à 1865.
Ventes Publiques : Londres, 21 juil. 1911 : *Chasse au renard :* **GBP 5** – Paris, 20 mars 1944 : *Le saut du talus :* **FRF 2 000** – Paris, oct. 1945-juil. 1946 : *Départ pour la chasse :* **FRF 3 100** – Londres, 16 fév. 1968 : *La chasse au renard,* suite de cinq toiles : **GNS 440** – Vienne, 14 oct. 1969 : *La chasse au renard,* suite de cinq cartons : **ATS 35 000.**

SHELDRAKE Timothy
xviiiᵉ siècle. Actif entre 1740 et 1770. Britannique.
Peintre.
Il fit en 1749 le portrait de *David Garrick.*

SHELFOX D. ou Shilfox
xviiiᵉ siècle. Actif à Londres. Britannique.
Graveur au burin.
Il travailla à Londres entre 1770 et 1798.

SHELJESNOFF Michail Ivanovitch. Voir **JELIESNOFF**

SHELLEY
xxᵉ siècle.
Peintre à la gouache, peintre de figures.
Musées : Mulhouse : *Femme* 1956.

SHELLEY Samuel
Né en 1750 à Londres. Mort le 22 décembre 1808 à Londres,

et non en 1810 comme l'affirme le Dictionnaire de Bradley. XVIII[e] siècle. Britannique.

Peintre de sujets allégoriques, portraits, graveur.

Il paraît s'être instruit par la copie des œuvres de sir Joshua Reynolds. Il commença à exposer à Londres en 1773, notamment à la Society of Artists, à la Royal Academy, à la British Institution et à la Old Water-Colours Society dont il fut un des fondateurs. Son dernier envoi est de 1808. Sa réputation comme miniaturiste fut considérable et égala presque celles de Cosway et Engleheart. Il a gravé quelques estampes et fait des dessins d'illustration. On voit de lui au Musée de Dublin une aquarelle, *Othello et Desdemone*, et au Victoria and Albert Museum, *La Chasseresse* et *La Mémoire recueillant les fleurs abattues par le Temps*, allégorie en miniature.

VENTES PUBLIQUES : PARIS, 14 nov. 1946 : *Jeune femme en robe noire, grand col de dentelle*, miniature, attr. : FRF 9 500 – LONDRES, 19 fév. 1987 : *Portrait de Lavinia, comtesse Spencer 1788*, lav. de gris (22x18) : GBP 700.

SHELLY Arthur
Né en 1841 à Yarmouth. Mort en 1902 à Torquay. XIX[e] siècle. Britannique.

Paysagiste.

Le Musée de Norwich conserve une aquarelle de lui.

SHELTON Peter
Né en Californie. XX[e] siècle. Américain.

Sculpteur, auteur d'installations.

Il montre ses œuvres dans des expositions personnelles : 1993 galerie Louver à New York.

Il réalise des installations, souvent ludiques. Dans *Church-snakebedbone* (Oslitserpentéglise) de 1993, il réalisait une fontaine « surréaliste », mêlant éléments religieux et profane, l'eau s'écoulant des tours d'une cathédrale gothique, maquette fixée à un lit d'hôpital, puis dans des sceaux de bronze au sol.

BIBLIOGR. : Robert G. Edelamn : *Peter Shelton*, Art Press, n° 182, Paris, juil.-août 1993.

SHELTON William Henry
Né le 4 septembre 1840 à Allen's Hill (New York). Mort le 15 mars 1912 à Morristown. XIX[e]-XX[e] siècles. Américain.

Peintre, illustrateur.

SHEMI Menachem, Menacham ou Schmit
Né en 1896 ou 1897. Mort en 1951. XX[e] siècle. Actif depuis 1913 en Israël. Russe.

Peintre de portraits, paysages, natures mortes.

Né en Russie, sa famille émigra en Israël en 1913. Il est l'un des fondateurs de la colonie d'artistes de Safed en 1949.

BIBLIOGR. : E. Kolb : *Menachem Shemi*, Tel-Aviv, 1958.

VENTES PUBLIQUES : TEL-AVIV, 16 mai 1983 : *Coin de rue, Acre 1936*, h/t (60x49) : ILS 266 900 – TEL-AVIV, 17 juin 1985 : *Femme dans une cour intérieure 1950*, h/t (48x39) : ILS 12 500 000 – TEL-AVIV, 25 mai 1988 : *Portrait de la femme de l'artiste 1931*, h/t (30,5x30,5) : USD 3 300 – TEL-AVIV, 3 jan. 1990 : *Les environs de Carmel*, h/t (47x65,5) : USD 13 750 – TEL-AVIV, 19 juin 1990 : *Tiberias 1942*, h/t (41,5x55) : USD 11 000 – TEL-AVIV, 12 juin 1991 : *Paysage dans la région de Carmel*, h/t (47x65,5) : USD 15 400 – TEL-AVIV, 6 jan. 1992 : *Autoportrait*, h/t (81x60) : USD 18 150 – TEL-AVIV, 4 oct. 1993 : *Nature morte avec un panier 1940*, h/t (41x55) : USD 9 200 – TEL-AVIV, 14 jan. 1996 : *Juif orthodoxe et Arabe en tarboush sur des ânes se croisant sur une route*, h/t (40,5x26) : USD 17 250 – TEL-AVIV, 7 oct. 1996 : *Le Caroubier 1939*, h/t (54x73) : USD 17 250 – TEL-AVIV, 26 avr. 1997 : *Paysage d'Israël*, h/t (44x50,7) : USD 7 475 – TEL-AVIV, 12 jan. 1997 : *Village en Italie 1944-1945*, h/t (51x40) : USD 14 950 – TEL-AVIV, 25 oct. 1997 : *Safed 1949*, h/t (38,1x53,3) : USD 18 400.

SHEMI Yehiel
Né en 1922 à Haïfa. XX[e] siècle. Israélien.

Sculpteur.

Il fut l'un des fondateurs du kibboutz Beit Ha-Aravah. En 1945, il voyagea en Europe, Égypte et aux États-Unis. À la fin des années cinquante, il séjourna deux années à Paris. Il a exposé avec le groupe Nouveaux Horizons.

Au milieu des années cinquante, il commença à réaliser des sculptures en fer soudé. En 1958, il exécuta un monument pour la ville de Jérusalem.

VENTES PUBLIQUES : TEL-AVIV, 14 avr. 1993 : *Figure allongée*, fer soudé (L. 39) : USD 3 220 – TEL-AVIV, 4 avr. 1994 : *Tripode*, fer soudé (H. 39,3) : USD 2 990 – TEL-AVIV, 14 jan. 1996 : *Composition*, fer (H. 26) : USD 3 450 – TEL-AVIV, 7 oct. 1996 : *Oiseau 1954*, fer soudé (H. 85) : USD 28 750.

SHEMIAKIN Mikhaïl Fedorovitch. Voir CHEMIAKIN

SHEMTSCHUSHNIKOFF Lew Michailovitch. Voir JEMTCHOUJNIKOFF

SHÊN CHÊN. Voir SHEN ZHEN

SHÊN CHIH. Voir SHEN ZHI

SHEN CHO. Voir SHEN ZHUO

SHÊN CHOU. Voir SHEN ZHOU

SHÊN CH'ÜAN. Voir SHEN QUAN

SHEN DINGSHI ou Chen Ting-Shih ou Tchen Ting-Che
Né en 1916 dans la province du Fujian. XX[e] siècle. Chinois.

Peintre. Abstrait.

Il participe à des expositions collectives : 1947 manifestation de gravure sur bois à Shangaï et à São Paulo ; 1960, 1962 et 1964 Salon international de la peinture à Hong Kong ; ainsi qu'à de nombreuses manifestations consacrées à l'art chinois contemporain. À partir de 1966, il montre ses œuvres dans des expositions personnelles à Taipei, Manille et Melbourne.

SHEN FENG ou Shên Fêng ou Chen Feng, surnom : Fanmin, nom de pinceau : Buluo
Né à Jiangyin (province du Jiangsu). XVIII[e] siècle. Actif dans la seconde moitié du XVIII[e] siècle. Chinois.

Peintre.

Graveur de sceaux, calligraphe et peintre de paysages, dont on connaît quelques œuvres signées parmi lesquelles, *Vue panoramique de rivière avec un pavillon et quelques arbres sur un îlot*, à la manière de Ni Zan, signée et datée 1751, ainsi que *Paysage d'hiver*, signé et daté 1766.

SHENG DAN ou Cheng Tan ou Shêng Tan, surnom : Bohan
XVII[e] siècle. Actif à Nankin vers 1640. Chinois.

Peintre.

Peintre de paysages dans le style de Huang Gongwang (1269-1354), il laisse des œuvres datées parmi lesquelles, *Chaumière dans les bambous et les arbres*, d'après Tang Di, signée et datée 1638.

SHENG DASHI ou Cheng Ta-Che ou Sheng Ta-Shih
Né en 1771. XIX[e] siècle. Actif à partir de 1800. Chinois.

Peintre.

Fonctionnaire, poète et peintre, il est l'auteur d'un traité d'esthétique intitulé le *Qishan Woyou Lu*, paru en 1822. Cet ouvrage de deux livres est, dans sa conception, tout à fait typique des écrits des peintres lettrés de cette époque : c'est un ensemble de propos variés, sans rigueur ni organisation, où se mêlent des banalités, des citations pillées un peu partout, des recettes techniques, des propos sur l'esthétique et des jugements critiques. Mais l'esprit en est très représentatif de l'école de Wang Yuanqi (1642-1715) et cela représente donc un véritable intérêt documentaire.

BIBLIOGR. : P. Ryckmans : *Les « Propos sur la Peinture » de Shitao*, Bruxelles, 1970.

VENTES PUBLIQUES : NEW YORK, 2 juin 1988 : *Village niché dans la montagne*, encre/pap., kakémono (63,5x26,5) : USD 1 980.

SHENG HONG ou Sheng Hongfu, ou Shêng Hung ou Cheng Hong, surnom : Wenyu
Originaire de Hangzhou, province du Zhejiang. XIV[e] siècle. Chinois.

Peintre de figures, paysages, animaux.

Actif au milieu du XIV[e] siècle, il représenta surtout des oiseaux. Il est le père de Sheng Mao (actif vers 1310-1360).

MUSÉES : PÉKIN (Mus. du Palais) : *Narcisses 1354*, accompagnée d'inscriptions de Chen Jiru et de l'empereur Qing Qianlong.

SHENG MAO ou Sheng Mou ou Cheng Mao ou Cheng Meou, surnom : Zizhao
Originaire de Jiaxing, province du Zhejiang. XIV[e] siècle. Actif vers 1310-1360. Chinois.

Peintre.

Fils de peintre, il est connu pour ses paysages, ses figures et ses représentations de fleurs et d'oiseaux. On dit que ses œuvres étaient très raffinées dans leur beauté, mais parfois trop habilement peintes et l'on ajoute même que de son temps il était plus connu que Wu Zhen (1280-1354), l'un des Quatre Grands Maîtres Yuan, qui était d'ailleurs le voisin. Après avoir débuté avec Chen Lin, artiste académique dans la lignée de Zhao Mengfu (1254-1322), il se tourne vers les styles des maîtres Song Dong Yuan (mort en 962) et Juran (actif vers 960-980). C'est plus

n peintre professionnel qu'un amateur lettré, comme le sont Wu Zhen et les maîtres Yuan, et l'on retrouve dans ses œuvres une sorte d'ambivalence entre la manière de Zhao Mengfu et certaines techniques des paysages Song du Sud. Ainsi, par exemple, dans le rouleau en longueur intitulé : *En bateau sur le fleuve à l'automne,* conservé au National Palace Museum de Taipei, à l'encre et en couleurs sur papier et accompagné d'une inscription du peintre Wei Jiuting datée 1361, les deux embarcations amenées bord à bord et dont les passagers bavardent sont dessinées avec délicatesse, avec des lavis de couleurs raffinés ; la vie, par contre, est rendue d'un pinceau plus libre, avec brio, un brio justement propre à Wu Zhen dont la manière plus détendue et moins élaborée est infiniment plus admirable. Les critiques chinois ne s'y sont pas trompés qui placent Wu Zhen au-dessus de Sheng Mao, dont la méticulosité capricieuse trahit, à leurs yeux, une absence d'équilibre et de calme. ∎ **M. M.**

Bibliogr. : J. Cahill : *La peinture chinoise,* Genève, 1960 – Yoshiho Yonezawa et Michiaki Kawakita : *Arts of China : Paintings in Chinese Museums New Collections,* Tokyo 1970.

Musées : Kansas City (Nelson Gal. of Art) : *En profitant de l'air de la montagne –* Kyoto (Hompô-ji) : *Deux grands paysages avec personnages jouant de la musique sous les bois,* signés – Pékin (Mus. du Palais) : *Vieux pin poussant sur un roc éclaté* inscription du peintre datée 1347, encre sur pap. – *Paysage en bleu et vert* œuvre signée et datée 1312, feuille d'album – *À la recherche de fleurs de prunier,* feuille d'album portant le cachet du peintre – Shanghai : *Chanson claire sur une barque à l'automne,* coul. soie, rouleau en hauteur, attribution – Taipei (Nat. Palace Mus.) : *En bateau sur le fleuve à l'automne,* encre et coul. sur pap., rouleau en longueur, inscription de Wei Jiuting datée 1361 – *Noble lettré dans un bosquet d'automne,* encre et coul. légères sur soie, rouleau en hauteur signé – *Artisan de village,* éventail signé – *Paysage de montagne* œuvre signée et datée 1313, d'après Zhang Sengyu, feuille d'album – *Ferme dans les arbres aux pieds des monts enneigés,* poème du peintre daté 1322, poème de Qian Weishan daté 1364 et de Qing Qianlong – *Pêcheur dans un bateau accosté à la rive automnale* signé et daté 1344 – *Voyageurs dans les nuages de la montagne à l'été* signé et daté 1362 – *En bateau au clair de lune sous les pins* 1423-1495, signé, poème de Yao Shou – *Journée d'été dans les montagnes – Hirondelle planant au-dessus de la rive au printemps,* signé – *Ruisseau de montagne et deux hommes dans une petite barque,* signé – *Un lettré et son serviteur sous les pins avec deux grues,* signé – *Pêcheur dans une barque sur l'eau calme,* éventail portant le cachet du peintre – Washington D. C. (Freer Gal.) : *En attendant le bateau sur la rive automnale* signé et daté 1351, encre sur pap.

SHENG MAOHUA. Voir **SHENG MAOYE**

SHENG MAOJUN
Chinois.
Peintre.
Il fut actif durant la dynastie Ming (1368-1664).
Ventes Publiques : New York, 31 mai 1990 : *Voyageurs,* encre et pigments/pap. (18,1x52) : USD 2 475 – Taipei, 10 avr. 1994 : *Paysage fluvial avec des barques de pêche,* encre et pigments/pap. doré, éventail (16x46,5) : TWD 207 000.

SHENG MAOYE ou **Sheng Maohua** ou **Cheng Mao-Houa** ou **Cheng Mao-Yo** ou **Sheng Mao-Yeh,** nom de pinceau : **Yanan**
Originaire de Suzhou, province du Jiangsu. XVIIᵉ siècle. Actif entre 1625 et 1640. Chinois.
Peintre.
Peintre de paysages et de fleurs, dont il reste plusieurs œuvres, notamment : *Les trois rieurs de la Vallée du Tigre,* éventail signé et daté 1620 à l'encre et couleurs sur papier tacheté d'or, au Museum für Ostasiatische Kunst de Cologne, et un *Paysage à la cascade,* d'après Ma Yuan, rouleau signé et daté 1640, au National Museum de Stockholm.

SHENG MOU. Voir **SHENG MAO**

SHENG SHAO-HSIEN. Voir **SHENG SHAOXIAN**

SHÊNG SHAOXIAN ou **Cheng Chao-Sien** ou **Shêng Shao-Hsien,** surnom : **Kezhen**
Originaire de Yangzhou, province du Jiangsu. XVIIᵉ siècle. Actif vers 1600. Chinois.
Peintre.
Peintre de paysages.

SHENG SHICHONG ou **Chen Che-Tch'ong** ou **Shên Shih-Ch'ung,** surnom : **Ziju**
Originaire de Huating, province du Jiangsu. XVIIᵉ siècle. Actif vers 1611-1640. Chinois.

Peintre.
Après avoir étudié avec Song Maojin (fin XVIᵉ siècle) et Zhao Zuo (actif vers 1610-1630), il ne se limite pas aux styles de ses maîtres ni à ceux de l'école de Wu, de Shen Zhou (1427-1509) et de Song Xu (1523-vers 1605) mais reçoit l'influence de Dong Qichang (1555-1636). On le décrit donc souvent comme un imitateur de Dong et dans ses paysages on retrouve la manière de l'école Yunjian qui compte beaucoup d'artistes professionnels. Ses meilleures œuvres sont des rouleaux en longueur dans le style lettré, assez formaliste, de la fin de la dynastie Ming.
Bibliogr. : Yoshiho Yonezawa et Michiaki Kawakita : *Arts of China : Paintings in Chinese Museums New Collections,* Tokyo 1970.
Musées : Boston (Fine Arts Mus.) : *Paysage des quatre saisons* daté 1633, encre et coul. légères sur pap., rouleau en longueur – Cologne (Mus. für Ostasiatische Kunst) : *Paysage d'automne avec grands arbres et rivière* signé et daté 1611, encre, coul. légères sur pap. tacheté d'or, éventail – Pékin (Mus. du Palais) : *Six études de paysages d'après des maîtres anciens,* sur pap. tacheté d'or – Taipei (Nat. Palace Mus.) : *Studio dans la nature odorante* signé et daté 1623 – *Chaumière près de la rivière* œuvre signée et datée 1625, petit rouleau en longueur – *Paysage à la manière de Wang Meng,* éventail signé – Tianjin : *Résidence rupestre,* coul. sur pap., rouleau en hauteur.

SHÊNG TAN. Voir **SHENG DAN**

SHÊNG TA-SHIN. Voir **SHENG DASHI**

SHEN GUA ou **Chen Koua** ou **Shen Kua**
Né en 1031. Mort en 1095. XIᵉ siècle. Chinois.
Amateur d'art et critique d'art.
Après avoir brillé comme fonctionnaire, diplomate et militaire, ce lettré et critique d'art laisse un ouvrage monumental, le *Mengqi Bitan* (Propos du Ruisseau du Rêve), véritable somme du savoir humain dans des domaines extrêmement variés tels l'histoire, la politique, la musique, l'astrologie, l'astronomie, les arts et lettres, les mathématiques, la technique et l'archéologie, œuvre géniale qui est le fruit, non d'une compilation, mais de la pensée originale et créatrice d'un observateur, d'un inventeur et d'un philosophe. Le livre 17 est consacré à la peinture et à la calligraphie et contient un passage désormais célèbre où Shen Gua prend la défense de l'autonomie de la création picturale et son affranchissement de toutes les exigences vulgaires de ressemblance et de vraisemblance. *Les parties merveilleuses* (ou le mystère) *de la calligraphie et de la peinture doivent être conçues par l'âme ; on ne peut simplement les découvrir dans les formes seules. Ceux qui regardent des peintures sont toujours capables de remarquer des fautes de formes, de ressemblance, de composition et de coloration, mais j'ai rarement rencontré quelqu'un qui avait pénétré dans le pourquoi mystérieux et dans la profondeur de l'activité créatrice...* (C'est parce que) *il* (l'artiste) *a su saisir la plus haute idée* (l'inspiration du Ciel). *Mais cela est difficile à expliquer au commun des gens* (trad. O. Siren).
Bibliogr. : O. Siren : *The Chinese on the Art of Painting,* Peiping, 1936 – P. Ryckmans : *Les Propos sur la peinture de Shitao,* Bruxelles, 1970.

SHEN HAO ou **Chen Hao,** surnom : **Langqian,** nom de pinceau : **Shitian**
Originaire de Suzhou, province du Jiangsu. XVIIᵉ siècle. Actif vers 1630-1650. Chinois.
Peintre.
Poète calligraphe et peintre de paysages, il travaille dans un style proche de celui de Shen Zhou (1427-1509). Il est très connu surtout comme théoricien et critique de la peinture et est l'auteur d'un ouvrage intitulé le *Hua Zhu,* court traité comprenant treize rubriques esthétiques, critiques et techniques. On y trouve divers propos d'un réel intérêt documentaire, non exempts toutefois de certaines banalités telle l'inévitable catégorie Nord-Sud, ainsi que des notations originales sur la copie notamment, qui est envisagée comme une récréation par une vision de l'esprit et non un simple modèle, ainsi que sur la nécessité de s'inspirer directement de la nature et de travailler sur le motif.
Bibliogr. : O. Siren : *The Chinese of the Art of Painting,* Peiping, 1936.
Musées : Pékin (Mus. du Palais) : *Lettré dans son studio sous de vieux arbres,* inscription du peintre datée 1633 – Stockholm (Nat. Mus.) : *Philosophe sur une côte rocheuse,* signé – Tianjin : *Paysage,* coul. sur pap., feuille d'album.

SHEN HENG ou **Shen Henji**, surnom : **Hengji,** nom de pinceau : **Tongzhai**
Né en 1409, originaire de Suzhou. Mort en 1477. xvᵉ siècle. Chinois.
Peintre de paysages.
Frère de Shen Zhen et père de Shen Zhou, il est connu comme peintre de paysages à la manière de Du Qiong.
Ventes Publiques : New York, 2 juin 1988 : *Chalet dans les montagnes l'hiver*, encre/pap., kakémono (106x62,8) : USD 22 000.

SHÊN HSIANG. Voir **SHEN XIANG**

SHÊN HSÜAN. Voir **SHEN XUAN**

SHEN HUAN ou **Chen Houan**
xviiiᵉ siècle. Chinois.
Peintre de figures.
Actif sous le règne de l'empereur Qing Qianlong (1736-1796), il fut peintre de cour.

SHEN I-CH'IEN. Voir **SHEN YIQIAN**

SHEN JOU-CHIEN. Voir **SHEN ROUJIAN**

SHÊN JUNG. Voir **SHEN RONG**

SHEN KUA. Voir **SHEN GUA**

SHEN NANPIN ou **Chen Nan-P'in** ou **Shen Nan-P'in**. Voir **SHEN QUAN**

SHEN QUAN ou **Chen Ts'iuan** ou **Shên Ch'üan**, surnom : **Hengzhai,** nom de pinceau : **Nanpin**
Originaire de Wuking, province du Zhejiang. xviiiᵉ siècle. Chinois.
Peintre d'animaux, fleurs.
C'est l'un des rares artistes chinois dont on sait, de façon certaine, qu'il séjourna au Japon, à Nagasaki, de 1731 à 1733, contribuant ainsi à introduire dans ce pays les techniques de la peinture de lettré, le *wenren hua*, devenu en japonais le *bunjinga* ou *nanga*. Il laisse derrière lui ce que l'on appelle l'école de Nagasaki, constituée en réalité d'artistes mineurs, Chinois peu connus chez eux, ou Japonais, et il ne représente bien entendu, que l'une des voies empruntées par la peinture de lettré pour pénétrer au Japon. Moins estimée en Chine qu'au Japon, la plus grande partie de son œuvre se trouve dans les collections nippones.
Il se spécialisa dans la représentation des oiseaux et des fleurs.
Bibliogr. : J. Cahill : *Scholar Painters of Japan : Nanga School*, New York, 1972.
Musées : Londres (British Mus.) : *Chiens et pivoines* signé et daté 1750 – *Fleurs et oiseaux*, petit rouleau en longueur signé – New York (Metropolitan Mus.) : *Deux faisans sur les branches d'un pêcher* signé et daté 1744 – Stockholm (Nat. Mus.) : *Paire de daims tachetés sous un pin* daté 1753 – Taipei (Nat. Palace Mus.) : *Quatre oies sauvages*, signé – *Deux oiseaux feng*, signé – *Paons*, signé.
Ventes Publiques : New York, 6 déc. 1989 : *Oiseaux et fleurs*, encre et pigments/soie, makémono (43,5x975,4) : USD 38 500 – New York, 31 mai 1990 : *Oies sauvages*, encre et pigments/soie, kakémono (124,5x64,2) : USD 3 575 – New York, 25 nov. 1991 : *Cerf*, encre et pigments/soie, kakémono (229,2x109,2) : USD 29 700 – New York, 31 mai 1994 : *Deux cigognes*, encre et pigments/soie (156,2x44,8) : USD 10 350 – New York, 27 mars 1996 : *Oiseau et fleur*, encre et pigments/pap., kakémono (160x94) : USD 34 500.

SHEN RONG ou **Chen Jong** ou **Shên Jung**, surnom : **Shixiang,** nom de pinceau : **Oushi**
Né en 1794, originaire de Suzhou, province du Jiangsu. Mort en 1856. xixᵉ siècle. Chinois.
Peintre de paysages, fleurs.
Actif vers 1830, il fut l'un des épigones de l'école de Loudong.
Ventes Publiques : New York, 31 mai 1990 : *Fleurs*, encre et pigments/soie, makémono, d'après Yun Shouping (32,4x659,3) : USD 6 050.

SHEN ROUJIAN ou **Shen Jou-Chien** ou **Chen Jeou-Tsien**
Né en 1919 dans la province du Fujian. xxᵉ siècle. Chinois.
Peintre, graveur de paysages, marines.
Il vit et travaille à Shangaï. Son œuvre semble tout à fait typique de la gravure chinoise contemporaine tant dans sa manière réaliste, sa composition claire et ses coloris simples, que dans les sujets traités tels ces bateaux, ponts ou usines en construction, ces voies ferrées et ces usines en développement, sous l'impulsion d'un nouveau grand bond en avant.

Bibliogr. : Yoshito Yonezawa, Michiaki Kawakita : *Arts of China : New Collections, Paintings in Chinese Museums*, Tokyo 1970.
Musées : Paris (BN, Cab. des Estampes) : *Nuit de neige à Shangaï* 1957, bois.

SHEN SHI ou **Chen Che** ou **Shên Shih**, surnoms **Maoxue** ou **Mouxue** et **Zideng**, nom de pinceau : **Qingmen Shenren**
Originaire de Hangzhou, province du Zhejiang. xviᵉ-xviiᵉ siècles. Chinois.
Peintre.
Collectionneur de peintures et de calligraphies, il est connu comme peintre de paysages et de fleurs et d'oiseaux. Le Musée du Palais de Pékin conserve de lui un rouleau en longueur signé et daté 1571 soit 1631 : *Vue de la Montagne aux Neuf Dragons*, et le National Palace Museum de Taipei, deux peintures sur éventail représentant des fleurs.

SHEN SHIGENG ou **Chen Che-Keng** ou **Shên Shih-Kêng**
xviiᵉ siècle. Actif vers 1620-1640. Chinois.
Peintre.
Peintre de paysages et de figures dans le style de Tang Yin (1470-1523).

SHÊN SHIH-CH'UNG. Voir **SHENG SHICHONG**

SHÊN SHIH-KÊNG. Voir **SHEN SHIGENG**

SHEN TIANXIANG ou **Chen T'ien-Siang** ou **Shên T'ien-Hsiang**
xviiiᵉ siècle. Chinois.
Peintre.
Neveu du peintre Shen Quan (actif vers 1725-1780).

SHÊN T'IEN-HSIANG. Voir **SHEN TIANXIANG**

SHENTON Henry Chawnes, l'ancien, appelé à tort **Charles** dans le manuel de Ch. Le Blan
Né en 1803 à Winchester. Mort le 15 septembre 1866 à Londres. xixᵉ siècle. Britannique.
Graveur au burin.
Élève de Geo Warren, dont il épousa la fille. Il a gravé des sujets de genre, d'après ses contemporains. On le considère comme un des meilleurs graveurs au burin anglais.

SHENTON Henry Chawnes, le jeune
Né en 1825. Mort le 7 février 1846 à Londres. xixᵉ siècle. Britannique.
Sculpteur.
Il était le fils de Schenton l'Ancien et le frère de William. Élève de W. Behnes, il poursuivit ses études à Rome. On lui doit un groupe représentant *Le Christ et Marie*, ainsi que *Les Funérailles du prince de La Tour* et la statue de *L'archevêque Crammer*.

SHENTON William Kernot
Né en juin 1836. Mort le 19 avril 1878. xixᵉ siècle. Britannique.
Sculpteur.
Frère de Henry Chawnes le jeune. Il travailla à Londres et fit des portraits sur médailles.

SHEN TSUNG-CH'IEN. Voir **SHEN ZONGQIAN**

SHÊN TSUNG-CHING. Voir **SHEN ZONGJING**

SHÊN TSU-YUNG. Voir **SHEN ZUYONG**

SHEN XIANG ou **Shên Hsiang** ou **Chen Siang**, surnom : **Shucheng,** nom de pinceau : **Xiaoxia**
Originaire de Shanyin, province du Zhejiang. Actif pendant la dynastie Ming (1368-1644). Chinois.
Peintre.
Peintre de fleurs de prunier.

SHAN XINGGONG
Né en 1943. xxᵉ siècle. Chinois.
Peintre.
En 1981, il obtint le diplôme d'études supérieures de l'académie d'art de Nankin qu'il dirigea de 1984 à 1990 et dont il fut professeur permanent. En 1986, il séjourna au Japon et en 1987 aux États-Unis. Il fut professeur invité de l'université Nanyang de Singapour.
Ventes Publiques : Hong Kong, 30 oct. 1995 : *La saison du parfum des fleurs*, h/t (100x81) : HKD 46 000.

SHEN XINHAI
xxᵉ siècle. Chinois.

Peintre de sujets religieux. Traditionnel.
Il a travaillé au début du xxᵉ siècle.
Ventes Publiques : New York, 11 avr. 1990 : *Dieu de la longévité dans le style de Hua Yan*, encre et pigments, kakémono (80,7x39,4) : USD 550.

SHEN XUAN ou Chen Hiuan ou Shên Hsüan
xivᵉ siècle. Actif vers le milieu du xivᵉ siècle. Chinois.
Peintre.
Peintre de paysages dans le style de Huang Gongwang (1269-1364) dont une œuvre est conservée au Musée du Palais de Pékin, *Étude de paysage*.

SHEN YAOCHU
Né en 1908. Mort en 1990. xxᵉ siècle. Chinois.
Peintre d'animaux. Traditionnel.
Il s'est spécialisé dans la représentation d'animaux, en particulier la volaille.
Ventes Publiques : Hong Kong, 15 nov. 1989 : *Oies 1988*, encre et pigments/pap., kakémono (137x68,6) : HKD 71 500 – Hong Kong, 31 oct. 1991 : *Coq et poule*, encre et pigments/pap., kakémono (86,5x42) : HKD 19 800.

SHEN YINGHUI ou Chen Ying-Houei ou Shên Ying-Hui, surnom : Langqian, noms de pinceau : Gengzhai et Yatang
Originaire de Songjiang, province du Jiangsu. xviiiᵉ siècle. Actif vers 1700. Chinois.
Peintre.
Peintre de paysages, neveu de Shen Zongjing (1669-1735).

SHEN YINMO
Né en 1887 dans la province du Zhejiang. Mort en 1971. xxᵉ siècle. Chinois.
Peintre. Traditionnel.
Il fut aussi calligraphe.
Ventes Publiques : Hong Kong, 29 oct. 1992 : *Bambou et pierre 1949*, encre/pap. : HKD 40 000.

SHEN YIQIAN ou Chen I-Ts'ien ou Shen I-Ch'ien
Porté disparu en octobre 1945. xxᵉ siècle. Chinois.
Peintre.
Après des études artistiques à l'académie de Shangaï, il fit partie avec Guan Shanyue du groupe d'artistes qui, pendant la Seconde Guerre mondiale, redécouvre les marches occidentales de la Chine et est fasciné par la beauté sauvage des plateaux tibétains et mongols ainsi que par les cultures aborigènes. Pour sa part, il ne fait qu'enregistrer ce qu'il voit et ses œuvres sont sans grand intérêt esthétique. Il fut arrêté et disparut en octobre 1945.
Bibliogr. : M. Sullivan : *Chinese Art in the XXth Century*, Londres, 1959.

SHEN YU ou Chen Yu ou Shên Yü
Né en 1649. xviiᵉ siècle. Chinois.
Peintre de paysages.
Trésorier de la maison impériale sous le règne de l'empereur Qing Kangxi (1662-1722), il exécute, en 1711 et sur commande, un portrait du Palais d'Été au Jehol.
Ses paysages sont dans les styles de Dong Yuan (mort en 962) et de Juran (actif vers 960-980).

SHEN YUAN ou Chen Yuan ou Shên Yüan
xviiiᵉ siècle. Chinois.
Peintre de genre, compositions animées, figures.
Peintre de cour, il fut actif vers 1745. Le National Palace Museum de Taipei conserve deux rouleaux, *Partie de patin à glace sur le Lac Beihai à Pékin*, accompagné d'un poème de Qing Qianlong daté 1746, et *Le pavillon de musique de l'empereur Qianlong à Beihai*, avec un colophon de Qianlong.

SHEN ZENGZHI
Né en 1850. Mort en 1922. xixᵉ-xxᵉ siècles. Chinois.
Peintre. Traditionnel.
Il pratique la calligraphie.
Ventes Publiques : Hong Kong, 22 mars 1993 : *Deux strophes*, kakémonos, calligraphies en écriture courante (chaque 205,6x42) : HKD 36 800 – Hong Kong, 3 nov. 1994 : *Calligraphie en Cao Shu*, encre/pap., kakémono (129,6x66,6) : HKD 16 100.

SHEN ZHEN ou Chen Tchen ou Shên Chên, surnom : Zhenji, noms de pinceau : Nanzhai et Taoran Daoren
Né en 1400, originaire de Suzhou, province du Jiangsu. Mort après 1480. xvᵉ siècle. Chinois.
Peintre.
Oncle de Shen Zhou (1427-1509), il fait lui-même des paysages à

la manière de Dong Yuan (mort en 962). Il laisse plusieurs œuvres signées dont certaines datées.

SHEN ZHERAI
Né en 1924 à Tainan. xxᵉ siècle. Chinois.
Peintre de portraits.
Il commença ses études à la Première École Provinciale de Tainan puis fut élève de Guo Bochuan et de Liao Jichun. Il fut administrateur de l'Association chinoise des Peintres peignant à l'huile et membre du jury pour les expositions provinciales. Il remporta lui-même plusieurs prix.
Ventes Publiques : Taipei, 18 oct. 1992 : *Portrait d'une dame en bleu*, h/t (73x53) : TWD 572 000.

SHEN ZHI ou Chen Tche ou Shên Chih, surnom : Yuean
Né en 1618, sans doute originaire de Xiushui, province du Zhejiang. xviiᵉ siècle. Chinois.
Peintre.
Peintre de paysages dont le Musée National de Tokyo conserve un rouleau exécuté à l'âge de quatre-vingt-cinq ans, signé et daté 1703 (?) : *Demeures des Immortels à Penglai*.

SHEN ZHOU ou Chen Tcheou ou Shên Chou, surnom : Qinan, noms de pinceau : Shitian, Baishi Wong et Yutian Wong
Né en 1427, originaire de Suzhou, province du Jiangsu. Mort en 1509. xvᵉ siècle. Chinois.
Peintre de paysages, animaux, fleurs.
À la fin du xvᵉ et au début du xviᵉ siècle, apparaît dans la région du Wumen, autour de la ville de Suzhou, un groupe de peintres qui insuffleront un sang nouveau à la peinture lettrée. On les appelle naturellement l'école de Wu et si Shen Zhou n'en est pas à proprement parler le fondateur, il en est la personnalité dominante et exerce, à ce titre, une forte influence sur la jeune génération. Il demeurera pendant plus d'un siècle le guide de l'avant-garde picturale de son époque, cristallisant par sa personnalité et par son œuvre un ensemble de tendances héritées des Yuan et déjà diffusément sensibles chez les premiers artistes Ming.
Né dans une famille illustre de Suzhou, Shen Zhou vivra des revenus familiaux ; cette prospérité remontait à son arrière-grand-père, lui-même amateur d'art et ami de Wang Meng. Son grand-père était poète et pratiquait la peinture, tandis que son père et son oncle, Shen Heng et Shen Zhen, vivaient tous deux en lettrés retirés, s'adonnant à la poésie et à la peinture dans un studio en bambou. On retrouve la même tradition lettrée du côté de sa mère et il n'est donc pas surprenant qu'il bénéficie d'une éducation classique raffinée et soit, très jeune, en contact avec toute l'élite intellectuelle de Suzhou, considérée alors comme la métropole des lettres et des arts. Naturellement doué pour l'art et les choses de l'esprit, il aurait pu faire une brillante carrière de fonctionnaire, mais refuse néanmoins de rentrer dans la vie publique, prétextant toujours qu'il doit s'occuper de sa mère veuve. Cette dernière mourra en 1506 quand Shen Zhou aura quatre-vingts ans. Fuyant les honneurs officiels, il ne suit pas pour autant l'isolement farouche des grands Yuan et de certains individualistes Qing qui lui succéderont, mais, avec la volonté de préserver sa pureté et son indépendance, opte simplement pour le recueillement paisible de l'humaniste qui entend se consacrer essentiellement à son propre accomplissement spirituel par la lecture, l'étude et la pratique de la poésie et de la peinture. Ainsi ne rompt-il pas avec un monde qui reconnaît d'ailleurs ses talents, et cultive-t-il, sa vie durant, un cercle d'amis issus soit des milieux officiels, soit du monde artistique et littéraire. Ses biographes louent unanimement ses vertus : sa piété filiale, sa sociabilité, sa modestie et son aménité envers ses semblables, sa générosité à l'égard des plus humbles.
Shen Zhou représente, en vérité, l'exemple parfait du gentilhomme lettré, d'esprit élevé, de cœur noble, qui reste pourtant fort simple dans sa vie comme dans sa peinture dont la touche ferme, franche et sereine porte la marque de la pondération en alliant la vigueur avec le refus de la facilité. Sa formation de peintre, lente et approfondie, est peut-être tardive et se fait sous la tutelle de son oncle et de son père ; elle est consacrée tout d'abord à l'étude des Anciens (Tang, Cinq Dynasties et Song), puis à la copie des grands maîtres Yuan : Huang Gongwang (1269-1354), Ni Zan (1301-1374), Wang Meng (1298-1385) et Wu Zhen (1280-1354), qui exerceront sur lui une influence décisive : leurs œuvres lui seront une constante source d'inspiration. Prodigieusement cultivé, Shen Zhou peut en effet paraphraser tous les modèles et dispose d'un registre de styles d'une surprenante variété. Mais il n'est pas un éclectique et il ne s'agit pas de copies

serviles : ses compositions inspirées de modèles anciens sont des créations originales, sortes de transpositions libres en accord avec son propre génie créateur, grâce à une intelligence profonde des Anciens, à la vitalité de son tempérament qui se sert des Anciens comme les Anciens se servaient de la nature. Nous sommes devant autant de variations sur un thème, variations intellectuellement enrichies par l'analyse portée sur le modèle et par une clarté, une rigueur, une poésie du réel, un amour humain de la nature, propres à leur auteur. Le rouleau en hauteur, *Se promenant avec un bâton*, dans le style de Ni Zan, est un exemple éloquent de la liberté avec laquelle Shen Zhou parvient à exprimer une vision personnelle à travers des formes empruntées et à faire de l'imitation un tremplin pour la création. Les contours et la texture assez généreuses de Ni font place à de longues lignes sinueuses animées d'une tension subtile et la composition le cède à quelque chose de tout à fait neuf : un thème très serré, monumental et empreint de dynamisme par l'instabilité qui lui est conférée.

La carrière picturale de Shen, longue et très prolifique (il subsisterait actuellement plus de trois cents de ses peintures, parmi lesquelles toutefois un considérable nombre de faux) peut se diviser en trois périodes. Les œuvres anciennes, exécutées avant 1471, (puisque l'on ne sait rien de celles antérieures à 1464, avant qu'il ait atteint l'âge de trente-sept ans), tendent à être petites, détaillées et d'une touche délicate encore proche des maîtres du XIV[e] et début XV[e] siècles et des peintres comme Du Qiong (1396-1474), mais elles sont loin d'être les travaux d'un débutant et l'on y trouve déjà les techniques que Shen développera ultérieurement, telles les taches noires dans la végétation, sorte d'écho reliant le proche au lointain, par-delà l'eau ou la brume ou encore l'assise solide des pics et des monts au moyen d'un pinceau ferme et de la constante répétition de traits horizontaux et verticaux. En général il préfère et préférera le papier à la soie, car c'est un support plus sensible au travail du pinceau qui ne connaît aucune récipiscence.

Dans un rouleau vertical de 1467, *Vue du Mont Lu*, on passe à un grand format tandis qu'émerge une nouvelle manière. C'est à la manière de Wang Meng, son vieux maître et son ami âgé à qui il souhaite exprimer ses vœux d'une longévité à l'égal des montagnes ; il lui emprunte la turbulence des enroulements rocheux jusqu'au sommet de la peinture, qui animent les montagnes d'une vie organique propre et les transforment en une masse mouvante. Mais, à l'encontre de Wang, Shen s'appuie sur une large assise et érige, sous l'agitation apparente, une construction absolument stable qui sous-entend, par ailleurs, une appréciation plus réelle de la distance et une plus grande profondeur. En outre, la tonalité est automnale et l'interprétation de la nature plus objective que chez Wang. Shen, dans cette œuvre, renoue avec l'antique conception mystique de la montagne et avec le paysage monumental des Anciens, mais non sans la charger d'un symbole neuf à travers l'expressionnisme lyrique et subjectif de Wang Meng.

Viennent ensuite les œuvres de la maturité, des années 1470 à 1490 ; elles se prêtent à des formats plus grands et sont interprétées d'un pinceau plus libre, plus vigoureux, voire violent, qui indique un contrôle parfait de l'encre dans la juxtaposition et la différenciation de ses valeurs tonales diverses. Pour les scènes de la vie courante, il s'exprime dans une série de feuilles d'album peignant la région du Jiangnan où il demeure ; ce sont des évocations d'un moment d'intimité d'une étonnante fraîcheur, proches de l'impressionnisme. On songe à Wu Zhen par l'exécution très abrégée, la fluidité, la naïveté, mais avec ici une interprétation plus humaine, plus réelle et des accents d'encre plus marqués. L'album de la Nelson Gallery of Art de Kansas City est une de ses grandes réussites dans ce genre ; ce sont cinq feuilles montées en rouleau horizontal, qui sont autant de variations intérieures autour du style personnel de l'artiste et autour des joies de la retraite au milieu des bambous, dans un paysage harmonieux, parfaitement humain dont les effets atmosphériques et lumineux nous livrent la qualité et la teneur. Dans les œuvres plus grandes comme la *Célébration de la fête de la mi-automne*, qui peut se situer vers 1486, on retrouve les mêmes recherches d'atmosphère. Le disque pâle de la lune est ici le centre et la raison d'être du rouleau ; sa lumière diffuse et diaphane est rendue par une encre argentée tandis que les objets apparents comme la hutte, les rochers, se détachent par une subtile adjonction de couleurs légères. Caractéristiques aussi de l'art de sa maturité sont les lignes sombres qui soulignent l'architecture, les traits vigoureux des textures et des contours, mais si fondus les uns

aux autres qu'ils donnent un moelleux et une profondeur que les imitateurs de Shen ne parviendront jamais à obtenir. Les œuvres des dernières années sont d'ailleurs empreintes d'une exceptionnelle douceur et donnent libre cours à ses pensées et à ses souvenirs avec une déconcertante aisance. L'accord spontané des valeurs, la luminosité, l'émotion émerveillée mais toujours contenue, sont typiques de cette période où Shen parvient à l'intemporel dans l'acceptation du monde lié au temps, à la fois spectacle changeant et potentiel d'éternité. Il y a chez lui ouverture au monde extérieur, générosité spirituelle devant la nature et non plus seulement introspection subtile.

Son influence sur la postérité sera considérable, mais chez la plupart de ses disciples la culture classique tournera facilement à l'éclectisme, dont les œuvres raffinées seront le plus souvent dénuées de cette sève franche et de ce souffle qui font la grandeur unique de Shen Zhou. Sa mesure, sa clarté, sa rationnalité ne seront plus que timidité et froideur de la règle. Certains comme When Zhenming (1470-1559) et Tang Yin (1470-1523), ouvriront de nouveaux chemins, à partir du message de Shen, tandis qu'avec les individualistes disparaîtront la vision sereine et la conception cosmique du paysage dont il est l'un des derniers représentants.

Bibliogr. : J. Cahill : *La peinture chinoise*, Genève, 1960 – P. Ryckmans : *Chen Tcheou*, in : *Encyclopaedia Universalis*, vol. 4, Paris, 1969 – M. Pirazzoli-T'serstevens : *Cours de l'École du Louvre*, Paris, 1970-1971.

Musées : BERLIN : *Deux hommes dans un pavillon contemplant la pluie et le vent sur la rivière*, rouleau en longueur signé, œuvre d'école – BOSTON (Mus. of Fine Arts) : *Célébration de la fête de la mi-automne*, encre et coul. sur pap., rouleau en longueur, plusieurs inscriptions de l'artiste dont deux poèmes – *Album de huit paysages et poèmes*, encre sur pap. tacheté d'or, huit feuilles signées – *Vue du Mont Tongguan à l'automne* œuvre datée 1499, encre sur pap., rouleau en longueur, cinq inscriptions – CHICAGO (Art Inst.) : *Retour du lac de pierre* œuvre datée 1466, rouleau en longueur, poème du peintre – COLOGNE (Mus. für Ostasiatische Kunst) : *Paysage dans le style de Juran*, encre sur pap. doré, éventail signé – DETROIT (Inst. of Art) : *Grenade et sigua*, rouleau en hauteur, encre et couleurs légères sur papier, poème de Wang Ao (1450-1514), deux cachets du peintre – HONOLULU (Acad. of Arts) : *Oiseau, bambou et banane dans la neige*, inscription du peintre – INDIANAPOLIS (Art Inst.) : *Catalpa* – KANSAS CITY (Nelson Gal. of Art) : *Pêcheur solitaire sur une rivière d'hiver* daté 1484, encre sur pap., rouleau en hauteur, poème du peintre signé, cachet du peintre – *Paysages et poèmes*, encre et coul. sur pap., cinq feuilles d'album montées en rouleau en longueur et signées, deux colophons dont un de Wen Zhengming – *Roses trémières* daté 1475 – *Adieu à un ami*, coul. légères sur pap., petit rouleau en longueur, poème du peintre – KYOTO (Nat. Mus.) : *La cueillette des châtaignes d'eau* daté 1466, encre et coul. sur pap. – LONDRES (British Mus.) : *Le hâvre de Tao Yuan*, inscription de Wen Zhengming – MICHIGAN CITY (University Mus. of Art) : *Pins et hibiscus* daté 1489 – NANKIN : *Les trois cyprès de Yushan*, encre sur pap., rouleau en longueur, attribution – NEW YORK (Metropolitan Mus.) : *Homme dans une barque*, éventail signé – PARIS (Mus. Guimet) : *Homme dans une barque entre des rives rocheuses*, d'après Wu Zhen, poème du peintre et inscription de Dong Qichang – PÉKIN (Mus. du Palais) : *Homme dans un bois à l'automne*, poème du peintre – INDIANAPOLIS : *Temple dans les montagnes* signé et daté 1500, encre et coul., peint pour Yang Yijing – SHANGHAI : *Paysage* daté 1494, encre et coul. légères sur pap., d'après Huang Gongwang, rouleau en hauteur, colophon du peintre – STOCKHOLM (Nat. Mus.) : *Rivière à l'automne* œuvre datée 1500, colophon de Chen Shun – *Paysage d'hiver*, poèmes du peintre et d'amis à lui, attribution – *Deux corbeaux*, poème du peintre – *Pavillon au bord de l'eau*, signé, poème, attribution – TAIPEI (Nat. Palace Mus.) : *Vue du Mont Lu* œuvre datée 1467, encre et coul. légères sur pap., rouleau en hauteur – *Se promenant avec un bâton*, encre sur pap., rouleau en hauteur, inscription de l'artiste – *Études de paysages avec figures*, dix feuilles d'album avec poèmes dont le dernier est daté 1482 – *Ermitage de lettré aux pieds des hautes montagnes*, inscription du peintre datée 1492 – *Fleurs, légumes, oiseaux, poissons et animaux divers* œuvres signées et datées 1494, encre sur pap., album de seize feuilles – *Orange et chrysanthèmes* œuvre datée 1502 – *Un crabe*, poème du peintre signé – *Paysage pour Liu Jue* – *Oiseau sur une branche*, poème du peintre signé – *Huit vues de Sanwu*, feuilles d'album, cachets du peintre – *Vieux pins* – *Pavillons bas à l'ombre des arbres feuillus*, encre et coul. légères sur pap., feuille d'album

signée – *Vue de Suzhou*, coul. sur pap., signé – *Magnolia et épidendrons poussant près d'un rocher*, inscriptions de Zhu Yunming et Wu Kuan – *Changpu hautes herbes poussant près d'une pierre* – *Pigeon sauvage sur une branche morte*, signé, poème du peintre – *Chat et âne*, deux feuilles d'album avec inscriptions de Qing Qianlong – Tokyo (Nat. Mus.) : *Promenade avec une canne*, encre sur pap. – Washington D. C. (Freer Gal. of Art) : *Village de pêcheur près de la rivière*, encre et coul. légères sur pap., rouleau en longueur, poème du peintre – *Homme assis dans son studio près de la rivière*, encre et coul. légères sur pap., rouleau en longueur dédié à un ami en 1491, trois poèmes de Qianlong et colophon du peintre – *Paysage de montagne avec pavillons et ruisseaux* signé et daté 1491, dans le style de Wang Meng.

Ventes Publiques : New York, 2 juin 1988 : *Traversée du pont avec une canne*, encre, kakémono (74,3x34,3) : **USD 41 800** ; *Un hâvre pour une nuit pluvieuse*, encre/pap., kakémono (79,7x33,5) : **USD 77 000** – New York, 31 mai 1989 : *Roses trémières et rochers*, encre et pigments/pap., makémono (23x157,5) : **USD 242 000** – New York, 6 déc. 1989 : *Corbeaux sur arbres morts*, encre/pap., kakémono (85,8x26,3) : **USD 38 500** – New York, 26 nov. 1990 : *Pêche sur la rivière enneigée*, encre/pap., makémono (28,9x149,8) : **USD 88 000** – New York, 25 nov. 1991 : *Adieux au bord de la rivière*, encre/pap., makémono (32x179,7) : **USD 38 500** – New York, 1er juin 1993 : *Pin et rochers*, encre et pigments/soie, kakémono (149,9x87,6) : **USD 51 750** – New York, 21 mars 1995 : *Paysage*, encre et pigments/pap., makémono en sept parties (chacune 30,2x51,8) : **USD 28 750**.

SHEN ZHUO ou Chen Tcho ou Shên Cho, surnom : Zhubin, nom de pinceau : Mohu Waishi
Originaire de Wujiang, province du Jiangsu. xixe siècle. Actif vers 1850. Chinois.
Peintre.
Après avoir peint des portraits et des fleurs, il se tourne vers le paysage et travaille dans un style proche de celui de Xi Gang (1746-1816).

SHEN ZONGJING ou Chen Tsong-King ou Shên Tsung-Ching, surnoms : Keting et Nanji, nom de pinceau : Shifeng
Né en 1669, originaire de Songjiang, province du Jiangsu. Mort en 1735. xviie-xviiie siècles. Chinois.
Peintre.
Poète et haut fonctionnaire, il peint des paysages dans les styles de Juran (actif vers 960-980), de Huang Gongwang (1269-1354) et de Ni Zan (1301-1374). Le National Palace Museum de Taipei conserve deux de ses œuvres signées, *Bosquet de pins dans les montagnes* et *Pins dans les montagnes au printemps*.

SHEN ZONGQIAN ou Chen Tsung-K'ien ou Shên Tsung-Ch'ien, surnom : Xiyuan
Originaire de Wucheng, province du Zhejiang. xviiie-xixe siècles. Chinois.
Peintre de portraits, paysages.
Actif vers 1770-1817, cet artiste, également calligraphe, est l'auteur du traité *Jiezhou Xue Hua Bian*, ouvrage fort important bien que nous ne connaissons presque rien de son auteur. Il aurait appris le paysage par lui-même et il est probablement un peintre professionnel de portraits, ce qui expliquerait la relative obscurité de son traité puisqu'aussi bien les portraitistes ne sont l'objet d'aucune considération. C'est donc à une édition japonaise que ce texte doit sa survie ; c'est pourtant l'un des plus importants de son temps et l'un des plus éminents de toute la littérature picturale chinoise. Il s'impose par ses qualités remarquables de précision et de méthode et se présente suivant un plan méthodique dont on trouve peu d'exemples dans ce domaine littéraire en général assez flou. Il s'agit d'un ouvrage de praticien, destiné aux praticiens, mais qui ne néglige pas pour autant le point de vue théorique de l'esthète. Fort long, il se divise en quatre livres : les deux premiers concernent le paysage, le troisième le portrait, le quatrième les personnages et quelques points particuliers. Chaque livre est à son tour subdivisé en chapitres.
L'auteur reste néanmoins tributaire de certains préjugés traditionnels et le style est assez ampoulé.
Bibliogr. : P. Ryckmans : *Les Propos sur la peinture de Shitao*, Bruxelles, 1970.
Musées : Boston (Mus. of Fine Arts) : *Vue de rivière et hautes montagnes*, colophon du peintre.
Ventes Publiques : New York, 25 nov. 1991 : *Ensemble de quatre paysages*, encre/pap. (chaque 47x23,5) : **USD 2 475**.

SHEN ZUYONG ou Chen Tsou-Yong ou Shên Tsu-Yung, nom de pinceau : Linyan Laoren
xviiie siècle. Actif probablement au xviiie siècle. Chinois.
Peintre.
Peintre de paysages non mentionné dans les biographies officielles d'artistes, mais qui serait, selon l'inscription figurant sur l'une de ses œuvres, le descendant de Shen Zhou (1427-1509) à la seizième génération.

SHEPARD Ernest Howard
Né en 1879. Mort en 1976. xxe siècle. Britannique.
Dessinateur de compositions animées.

[signature]

Ventes Publiques : Londres, 17 juin 1977 : *Winnie-the-Pooh* vers 1930, cart., forme ovale (91,5x67,5) : **GBP 2 200** – Londres, 20 sep. 1978 : *Jeune fille assise dans un parterre de fleurs* 1908, aquar. et cr. reh. de gche (33x49,5) : **GBP 650** – Londres, 21 juil. 1982 : *Winnie-the-Pooh standing in front of Owl's door*, h/t (89,7x104) : **GBP 1 700** – Londres, 26 juil. 1984 : *Christopher Robin assis*, cr. (22,7x18,3) : **USD 2 700** – Londres, 22 juil. 1986 : *Full Moon* 1928, aquar., gche, cr. et pl. (33x24) : **GBP 2 000** – New York, 24 mai 1989 : *Christopher Robin en haut de son arbre*, encre avec reh. de blanc/cart. (25,2x21,5) : **USD 14 300**.

SHEPHARD F.
xixe siècle. Actif vers 1850. Britannique.
Peintre.
On cite de lui : *Wellington lisant dans sa chambre à coucher à Walmer Castle* et *Wellington à la fenêtre de sa chambre à coucher à Apsley House*.

SHEPHEARD George ou Shepherd
Né vers 1770. Mort en 1842. xviiie-xixe siècles. Britannique.
Peintre de portraits, aquarelliste, graveur.
Il travaillait à Londres. Il a gravé un grand nombre de portraits. On cite particulièrement de lui *The attitudes of Lady Hamilton*, quinze planches d'après Rehberg et *The Fleny Charge*, d'après Morland. Il ne semble pas pouvoir y avoir confusion avec George Shepherd.
Ventes Publiques : Londres, 13 mars 1986 : *Une vente de poissons sur le port de Folkestone* 1837, aquar. reh. de gche (43x59) : **GBP 1 900**.

SHEPHEARD George Wallwyn
Né en 1804. Mort le 26 janvier 1852. xixe siècle. Britannique.
Peintre de paysages, aquarelliste.
Fils aîné de George Shepheard. Il visita la France, l'Allemagne, l'Italie. Il exposa à la Royal Academy de 1830 à 1852.

SHEPHEARD Lewis Henry
xixe siècle. Actif à Londres entre 1844 et 1875. Britannique.
Peintre de portraits, paysages.
Fils de George Shepheard. Plusieurs de ses esquisses furent publiées en 1873. Il exposa à Londres, notamment à la Royal Academy et à Suffolk Street, de 1844 à 1875.

SHEPHERD David
Né en 1931. xxe siècle. Britannique.
Peintre.

David Shepherd [signature]

Ventes Publiques : Londres, 16 nov. 1977 : *Dernières neiges*, h/t (49,5x75) : **GBP 1 000** – Londres, 19 oct 1979 : *Tigre* 1977, h/t (51x86,5) : **GBP 7 500** – New York, 1er mai 1981 : *Léopard et sa proie* 1962, h/t (51x71) : **USD 18 000** – Londres, 9 nov. 1984 : *Éléphant* 1974, h/t (45,7x81,3) : **GBP 4 200** – Londres, 24 avr. 1985 : *Éléphant d'Afrique*, h/t (51x76) : **GBP 3 800** – New York, 6 juin 1986 : *Zèbres dans un paysage* 1964, h/t (50,8x76,2) : **USD 8 000** – Londres, 5 oct. 1989 : *Comet 4 survolant le Queen Elizabeth et les docks de Southampton*, h/t (71,2x91,4) : **GBP 4 950** – Londres, 8 mars 1990 : *Éléphant au bord du fleuve Luangwa* 1980, h/t (22,2x29,2) : **GBP 7 700** – Londres, 8 nov. 1990 : *Les chefs du troupeau* 1980, h/t (70x151) : **GBP 36 300** – Londres, 7 mars 1991 : *D'un épais taillis*, h/t (66x132) : **GBP 30 800** – New York, 3 juin 1994 : *Camouflage dans un buisson* 1986, h/t (40,6x72,4) : **USD 16 100** – New York, 9 juin 1995 : *Amour sous un baobab* 1962, h/t (81,3x111,8) : **USD 51 750** – New York, 12 avr. 1996 : *Éléphant mâle*, h/t (78,7x73,7) : **USD 34 500**.

SHEPHERD George. Voir **SHEPHEARD**

SHEPHERD George
XIXᵉ siècle. Britannique.
Peintre de paysages urbains, aquarelliste, dessinateur.
Il exposa à Londres entre 1800 et 1830, notamment à la Royal Academy, à la British Institution, à Suffolk Street. Il peignit des vues topographiques dans différentes parties de l'Angleterre, mais surtout à Londres. Il paraît avoir eu une certaine réputation. Son fils George Sidney imita sa manière. Il ne semble pas pouvoir y avoir confusion avec George Shepheard.
Musées : Londres (Victoria and Albert Mus.) : treize aquarelles datées 1809, 1817, 1825, 1827 – Londres (British Mus.) : dessins – Manchester : *Pont de Londres* – Nottingham : *L'Institut Roussel*, aquarelle.
Ventes Publiques : Londres, 19 fév. 1987 : *Buckingham Palace, Londres*, cr. (20,5x40) : **GBP 2 400**.

SHEPHERD George Sidney ou **Sydney**
Né en 1784. Mort vers 1860, selon certaines sources il serait mort en 1858. XIXᵉ siècle. Britannique.
Peintre de paysages animés, paysages urbains, natures mortes, peintre à la gouache, aquarelliste, dessinateur.
Fils de George Shepherd, il fut probablement son élève. Il exposa à Londres de 1831 à 1858, notamment à la Royal Academy, à Suffolk Street et à la New Society of Painters in Water-Colours. Il devint membre de cette association en 1833.
Il traita les mêmes sujets topographiques que son père, mais avec plus de sens artistique.
Musées : Londres (Victoria and Albert Mus.) : sept aquarelles.
Ventes Publiques : Londres, 12-16 nov. 1923 : *Temple Bar*, aquar. : **GBP 102** – Londres, 5 et 6 nov. 1924 : *Le pont de Londres*, aquar. : **GBP 21** – Londres, 28 mai 1926 : *Église de Saint-Mary-le-Strand* ; *Somerset house*, deux dess. : **GBP 44** – Londres, 25 avr. 1940 : *Hampstead Heath*, dess. : **GBP 168** – Londres, 12 fév. 1942 : *Sujets de Norfolk*, six dessins : **GBP 52** – Londres, 6 nov. 1973 : *Vue de Lancaster*, aquar. et cr. : **GNS 350** – Londres, 13 déc. 1983 : *St. Mary-le-Strand, Londres* 1836, aquar. et cr. reh. de blanc (43x57,5) : **GBP 6 000** – Londres, 21 nov. 1985 : *Parade de la garde à cheval* 1851, aquar./trait de cr. reh. de gche (20x27) : **GBP 2 200** – Londres, 12 mars 1987 : *Le Vieux Pont de Londres* 1830, aquar./traits de cr. reh. de blanc (28x37) : **GBP 9 000** – Londres, 30 jan. 1991 : *La rue principale à Exeter*, aquar. et gche (15,5x14,5) : **GBP 1 155** – Londres, 13 juil. 1993 : *Fabrique de vinaigre Beaufoy à Cuper's Gardens à Lambeth* 1823, cr. et aquar. (21,4x31,1) : **GBP 2 070**.

SHEPHERD James Affieck
Né le 29 novembre 1867 à Londres. XIXᵉ-XXᵉ siècles. Britannique.
Peintre d'animaux.
Il vécut et travailla à Charlwood (Surrey). Il fut élève d'Alfred Bryan et collaborateur du Punch. Il réalisa des caricatures et fut aussi écrivain.

SHEPHERD Joy Clinton
Né le 11 septembre 1888 à Des Moines (Iowa). XXᵉ siècle. Américain.
Peintre, sculpteur de compositions animées.
Il fut élève de l'Art Institute de Chicago et de l'Institut des beaux-arts de New York. Il fut membre de la ligue américaine des artistes professeurs.
Ventes Publiques : New York, 20 avr 1979 : *The bulldogger* 1928, bronze, patine brun-vert (H. 31,7) : **USD 5 000** – New York, 31 mars 1994 : *Cow-boy combattant un taureau*, bronze (H. 30,5) : **USD 4 888**.

SHEPHERD Juliana ou **Julia C.**
Morte en 1898. XIXᵉ siècle. Active à Manchester. Britannique.
Peintre de genre.
Exposa à Londres, à Suffolk Street de 1868 à 1870 des tableaux de fleurs. Le Musée de Manchester conserve d'elle *Jeune fille*.

SHEPHERD Robert
Né en Angleterre. XVIIᵉ siècle. Actif vers 1660. Britannique.
Graveur.
Peut-être élève de David Loggan ; il grava des portraits. On cite aussi de lui des copies réduites des *Batailles d'Alexandre*, par Le Brun, gravées par Audran.

SHEPHERD Robert. Voir **SHEPPARD**

SHEPHERD Sarah
Morte en 1814. XIXᵉ siècle. Britannique.

Peintre.
Elle épousa le peintre Samuel Cotes.

SHEPHERD Thomas Hosmer
XIXᵉ siècle. Actif à Londres entre 1817 et 1840. Britannique.
Dessinateur et aquarelliste.
On sait peu de choses sur cet artiste. Il paraît probable qu'il était fils de George Shepherd et frère de George Sydney. Il exposa des paysages à Suffolk Street en 1831 et 1832. Il fit un nombre considérable de croquis du vieux Londres : le British Museum en conserve plusieurs centaines. Il collabora à plusieurs ouvrages topographiques de 1827 à 1831. On voit de lui au Victoria and Albert Museum six aquarelles.
Ventes Publiques : Londres, 14 juin 1968 : *La côte anglaise* : **GNS 800** – Londres, 19 juil. 1973 : *Gun Dock*, aquar. : **GBP 600**.

SHEPPARD Ella, Mrs **Gallagher**
Née le 11 octobre 1864 à Greenwich (New Jersey). XIXᵉ-XXᵉ siècles. Américaine.
Peintre.
Élève de A. W. Drow, elle travailla à South Braintree dans le Massachusetts. Elle présente des similitudes avec Ella Sheppard Bush.

SHEPPARD G.
XVIIIᵉ-XIXᵉ siècles. Actif à Londres. Britannique.
Peintre de portraits, miniatures.
Il exposa à Londres, entre 1797 et 1802.

SHEPPARD Herbert C.
Britannique.
Peintre de marines.
Le Musée de Cardiff conserve de lui *Les bancs de Newton*.

SHEPPARD Oliver
Né en 1865 à Tyrone (Irlande). Mort à Londres. XIXᵉ-XXᵉ siècles. Irlandais.
Sculpteur de bustes, monuments.
Il est le fils d'un sculpteur dont les études pour retrouver l'art perdu de donner des couleurs au marbre furent remarquées. Il commença ses études artistiques à Dublin, étudiant à la Metropolitan School of Art et à l'école de dessin de l'Hibernian Academy, où il fut nommé associé en 1898, académicien en 1901 et professeur en 1903. Il obtint une pension pour aller compléter ses études aux écoles de South Kensington, à Londres, et plus tard mérita une bourse de voyage. Il choisit de venir faire un séjour à Paris.
Il exposa à la Royal Academy de Londres, à partir de 1891.
Il a exécuté plusieurs monuments publics et un grand nombre de bustes.
Musées : Dublin : *Buste de Henry Kirke White* – Nottingham : *Buste de John O'Leary*.

SHEPPARD Philip
XIXᵉ siècle. Britannique.
Paysagiste.
Exposa, notamment à la Royal Academy et à Suffolk Street, de 1861 à 1866. Le Victoria and Albert Museum, à Londres, et le Musée de Blackburn conservent des aquarelles de lui.

SHEPPARD Robert ou **Shepherd**
XVIIIᵉ siècle. Britannique.
Graveur.
Il grava la plupart des portraits de princes et d'hommes d'État dans l'*Histoire d'Angleterre* de Rapin (1732-37).

SHEPPARD Warren J. ou **W.**
Né le 10 avril 1858 ou 1859 à Greenwich (New-Jersey). Mort en 1937. XIXᵉ-XXᵉ siècles. Américain.
Peintre de marines.
Il travailla avec de Hass à New York mais se forma surtout seul par l'étude directe sur la nature.
Il peignait le plus souvent sur nature et se montrait attentif aux effets d'éclairage dans un esprit post-romantique, par exemple au crépuscule, au clair de lune.
Musées : Buffalo (Albright Knox Art Gal.) : *Marine* – Springfield (Mus. of Art) : *La Mer* – Toledo (Mus. of Art) : *Marine*.
Ventes Publiques : New York, 12 nov. 1909 : *Venise* : **USD 100** – New York, 30 nov 1979 : *Le voilier « Young America »*, h/t (63,5x92,1) : **USD 3 500** – New York, 22 juin 1984 : *Voilier au coucher du soleil*, h/t (50,2x76,2) : **USD 3 100** – San Francisco, 20 juin 1985 : *Vue de Venise*, h/t (41x61) : **USD 2 250** – New York, 24 jan. 1989 : *Bateau prêt à l'appareillage*, h/t (70x55) : **USD 1 430** – New York, 16 mars 1990 : *Voiliers en mer par clair de lune* 1875, h/t

(21,6x30,5) : **USD 5 500** – New York, 15 avr. 1992 : *Frégates au large au crépuscule* 1894, h/t/cart. (62,2x92,1) : **USD 4 400** – New York, 2 déc. 1992 : *Voiliers au clair de lune* 1884, h/t (45,7x91,4) : **USD 1 650** – New York, 31 mars 1993 : *Canal vénitien*, h/t (40x66) : **USD 3 738** – New York, 9 sep. 1993 : *Marine*, h/t (50,8x76,2) : **USD 1 380** – New York, 12 sep. 1994 : *Crépuscule*, h/t (77,2x51,4) : **USD 8 050** – New York, 9 mars 1996 : *Voiliers à l'aube*, aquar., gche et cr./pap./cart. (20,2x29,3) : **USD 978** – New York, 23 avr. 1997 : *Canal vénitien*, h/t (41,3x61,5) : **USD 4 025**.

SHEPPARD William
Né vers 1602 en Angleterre. Mort vers 1660 en Italie. XVIIᵉ siècle. Britannique.
Peintre de portraits.
On sait peu de choses sur cet artiste qui fit le portrait de l'auteur dramatique *Thomas Killigrew*, gravé par Faithorne. On le signale résidant à Venise en 1650.

SHEPPARD William Ludlow
Mort le 27 mars 1912 à Richmond (Virginie). XIXᵉ-XXᵉ siècles. Américain.
Sculpteur, illustrateur.
On peut voir de lui à Richmond le *Monument de la guerre* et la statue du *Général A. P. Hill*.

SHEPPERSON Claude Alin
Né le 25 octobre 1867 à Beckenham (Kent). Mort le 30 décembre 1921 à Londres. XIXᵉ-XXᵉ siècles. Britannique.
Peintre de paysages, graveur, lithographe, illustrateur, dessinateur, peintre verrier.
Il se forma à Londres et Paris.
Il fut collaborateur de nombreuses publications.
Ventes Publiques : Londres, 16 fév. 1923 : *Grand piano*, dess. : **GBP 18** – Londres, 11 juil. 1924 : *L'Insouciante*, dess. : **GBP 28** – Londres, 11 oct. 1983 : *Royal Ascot, june 1914*, craies noire et coul. et aquar. (35x52,3) : **GBP 700** – Londres, 5 juin 1984 : *Cupid pursued*, aquar. et gche (22,3x20,2) : **GBP 750**.

SHEPPERSON Matthew
XIXᵉ siècle. Britannique.
Peintre de portraits et dessinateur.
Il exposa à Londres entre 1811 et 1821.

SHER GIL Amrita ou Sher-Gil
Née le 30 janvier 1913 à Budapest, de parents indo-hongrois. Morte en 1941 à Lahore. XXᵉ siècle. Active depuis 1921 en Inde. Indo-Hongroise.
Peintre de scènes animées, figures, portraits. Orientaliste.
Elle était fille d'un noble sikh et de mère hongroise. Elle fit des études artistiques d'abord à Florence. Venue à Paris en 1929, elle fut élève de Pierre H. Vaillant à l'Académie de la Grande-Chaumière, puis de Lucien Simon à l'École des Beaux-Arts. En 1934, elle retourna en Inde, où elle participa au mouvement de rénovation d'un art autochtone, libéré des influences britanniques, mais toutefois imprégné de modernité.
Elle exposa surtout à Delhi, Bombay, Heyderabad, en 1936 à Allahabad. En 1946, son œuvre était représenté, avec *Éléphants au bain*, à l'exposition organisée au Musée d'Art Moderne de Paris, par l'Organisation des États-Unis.
Jusqu'à son retour en Inde en 1934, sa peinture était assujettie à l'académisme de sa formation à l'École des Beaux-Arts de Paris. Voyageant à travers l'Inde, elle découvrit sa propre culture d'origine. Elle fut souvent, avec une sensibilité et participation personnelle, le peintre de la jeune femme indienne : *Jeunes filles du village*, *L'Épouse enfant*, *Les Trois Jeunes Filles*. Elle voulait, selon ses propres termes, « traduire en peinture la vie des Indiens et en particulier des pauvres ». Autour de 1937, séjournant dans le village du sud, elle peignit des scènes traditionnelles de la vie quotidienne en Inde : *Paysans allant au marché*, *La Toilette de la mariée*, *Groupe de prêtres avec leurs élèves*. Toutefois, elle ne traitait pas ces scènes familières comme étant sereines, ses personnages sont représentés dans des attitudes sévères, avec des visages soucieux, sur des fonds de paysages désolés, alliant misère et fierté. Dans la suite de son évolution, les décors de paysages devinrent de plus en plus importants, qu'elle traitait en s'inspirant des anciennes miniatures indiennes, mais continuant à utiliser la fonction symbolique de la couleur pour leur transférer ses états d'âme.
Si elle admirait les œuvres de Cézanne, Gauguin et Modigliani, celles des peintres-décorateurs japonais Korin et Koetsu, ce furent aussi les miniatures et les sculptures hindoues qui mar-

quèrent son style propre, constitué d'un dessin net et pur et d'un sens symbolique et expressif de la couleur. L'hiératisme que son style synthétique impose aux personnages, dont les formes sont rigidifiées, géométrisées, comme des plaques de métal découpées et courbées, est référé à Cézanne et, au-delà, à Georges de La Tour ou Zurbaran. Ayant été elle-même comme un pont entre la tradition et le monde indien au présent, bien que controversée par les conformistes intégristes, elle acquit une grande réputation, qui, malgré sa disparition subite et prématurée, lui valut d'exercer une influence sur de nombreux jeunes artistes.
■ Jacques Busse
Bibliogr. : M. Kaul, in : *Trends in Indian Painting*, New Delhi, 1961 – B. Dorival, sous la direction de, in : *Peintres contemp.*, Mazenod, Paris, 1964 – in : Encyclopédie *Les Muses*, Grange Batelière, Paris, 1969-1974 – Catalogue de l'exposition : *Artistes indiens en France*, Centre National d'Art Contemporain, Paris, 1985 – in : *Diction. de l'Art Mod. et Contemp.*, Hazan, Paris, 1992.
Musées : New Delhi (Gal. Nat. d'Art Mod.) : *Portrait of Grandmother (Lady Daljit Singh of Kapurthala)* – nombreuses œuvres.

SHERAR Robert
XIXᵉ-XXᵉ siècles. Britannique.
Peintre, peintre d'intérieurs.
Il exposa de 1885 à 1903.
Ventes Publiques : Londres, 17 nov. 1994 : *Intérieur du Club d'Art rustique* 1899, h/cart. (42,5x77,8) : **GBP 2 300**.

SHERBORN Charles
Né en 1716. Mort en 1786. XVIIIᵉ siècle. Britannique.
Graveur d'ex-libris et de cartes.
Il était actif à Londres. Quant aux ex-libris, on peut craindre une confusion avec Charles William Sherborn du XVIIIᵉ siècle.

SHERBORN Charles William
Né en juin 1831 à Londres. Mort le 10 février 1912 à Londres. XIXᵉ-XXᵉ siècles. Britannique.
Peintre, graveur, dessinateur.
Il est surtout connu comme graveur d'ex-libris. Toutefois à rapprocher de Charles Sherborn des XIXᵉ-XXᵉ siècles.
Musées : Londres (British Mus.) : Collection presque complète de ses ex-libris.

SHERBORNE Robert ou Sherburne
XVIIIᵉ siècle. Britannique.
Peintre de paysages, miniatures.
Il exposa une miniature à la Society of Artists de Londres en 1775.
Ventes Publiques : Londres, 26 jan. 1984 : *Campement indien au clair de lune* 1788, gche (46x68) : **GBP 900** – Londres, 12 juil. 1995 : *Les ruines de Sherborne Castle ; Pont dans le parc de Sherborne* 1785, h/t (chaque 47x58,5) : **GBP 18 400**.

SHERIDAN Harry
XIXᵉ siècle. Britannique.
Paysagiste.
Il vécut à Whitehaven et exposa à Londres en 1857. Le Victoria and Albert Museum à Londres conserve de cet artiste *Fond du Valais* et *Village de Pully*.

SHERIDAN J.
Né dans le Kilkenny. Mort en 1790 à Londres. XVIIIᵉ siècle. Britannique.
Portraitiste.
Fit ses études à Dublin, alla à Londres, et exposa à la Royal Academy de 1785 à 1789.

SHERIDAN James
Né en 1734. Mort en 1840 à Dublin, très âgé. XVIIIᵉ-XIXᵉ siècles. Irlandais.
Miniaturiste.

SHERIDAN Joseph Marsh
Né en 1897 à Quincy (Illinois). XXᵉ siècle. Américain.
Peintre de figures, portraits.
Il était actif à San Francisco.

SHERIFF Charles ou Sherriff. Voir SHIRREFF

SHERIFF John
Né en 1816. Mort en 1844. XIXᵉ siècle. Britannique.
Peintre d'animaux.
Il travailla à Glasgow. En 1839, il devint sociétaire de la Royal Scottish Academy.
Ventes Publiques : Londres, 18 nov. 1988 : *The Chancellor, taureau Hereford noir et blanc*, h/t (101,7x127,3) : **GBP 13 200**.

SHERIFF William Craig
Né le 26 octobre 1786 près de Haddington. Mort le 17 mars 1805 à Édimbourg. XVIII[e] siècle. Britannique.
Peintre d'histoire.
Il étudia à la Trustee's Academy, à Édimbourg. Son talent était plein de promesses et s'affirmait dans son premier tableau *L'Évasion de Marie Stuart du château de Lochleven*, quand il mourut à peine âgé de dix-neuf ans.

SHERINGHAM George
Né en 1884 à Londres. Mort le 11 novembre 1937 à Londres. XX[e] siècle. Britannique.
Peintre de scènes animées, peintre à la gouache, aquarelliste, dessinateur, illustrateur.
Il fut élève de Harry Becker.
Il a peint des scènes décoratives, des scènes de genre. Il a illustré *La princesse lointaine* d'Edmond Rostand.
Musées : Paris (Mus. d'Orsay).
Ventes Publiques : Amsterdam, 16 avr. 1996 : *Le lever*, aquar. et gche (16x45) : **NLG 1 888**.

SHERINYAN Elizabeth
Née en Arménie. XX[e] siècle. Active aux États-Unis. Arménienne.
Peintre.
Elle fut élève de Hermann Dudley Murphy et de Philip Leslie Hale à l'École de l'art Museum de Boston. Elle compléta sa formation en Europe, Asie et Afrique. Elle était membre de la Fédération Américaine des Arts.
Musées : Venise (Monastère arménien) : Cinq œuvres.

SHERLOCK William
Né vers 1738 à Dublin. XVIII[e] siècle. Britannique.
Peintre de portraits et de miniatures et graveur.
Il commença ses études à Londres à la Saint-Martin's Lane Academy et alla les compléter à Paris sous la direction de Le Bas. De 1764 à 1797, il exposa à la Society of Artists, dont il était membre des portraits à l'huile et à l'aquarelle. Puis à la Royal Academy de 1802 à 1806. On lui doit des miniatures et des estampes de paysages et de portraits. Le Blanc le fait mourir vers 1795, ce que contredit sa participation aux expositions plus de dix ans plus tard.

SHERLOCK William P.
Né vers 1780. XIX[e] siècle. Britannique.
Peintre de paysages, aquarelliste, dessinateur, graveur, illustrateur.
Il s'inspira de la manière de Richard Wilson et ses ouvrages furent souvent vendus pour ceux du maître. De 1801 à 1810, il exposa à la Royal Academy. Il a dessiné des vues topographiques et a également gravé des copies de gravures rares et des paysages d'après Girtin Payne et Powell. On lui doit une partie des illustrations de *Antiquities of Nottinghamshire* de Diekinson. Le Victoria and Albert Museum conserve deux aquarelles de lui.

SHERMAN Albert John
Né en 1882. XX[e] siècle. Australien.
Peintre de paysages, natures mortes, fleurs.
Ventes Publiques : Rosebery (Australie), 7 sep. 1976 : *Nature morte*, h/t (52x46) : **AUD 600** – Rosebery (Australie), 8 mars 1977 : *Nature morte aux fleurs*, h/t (56x81) : **AUD 2 200** – Sydney, 21 mars 1979 : *Panier de fleurs*, h/t mar. (50x63) : **AUD 1 700** – Armadale (Australie), 11 avr. 1984 : *Bouquet*, h/cart. (54x57) : **AUD 5 500** – Melbourne, 21 avr. 1986 : *Vase de fleurs et le livre The Flower paintings of Albert Sherman*, h/cart. (61x48) : **AUD 7 000** – Sydney, 3 juil. 1989 : *Nature morte de marguerites*, h/cart. (33x43) : **AUD 5 500** – Sydney, 16 oct. 1989 : *Nature morte de marguerites jaunes*, h/t (43x33) : **AUD 3 400** – Londres, 30 nov. 1989 : *Pivoines géantes*, h/cart. (30,4x38,1) : **GBP 715** – Sydney, 2 juil. 1990 : *Fleurs avec un lion chinois*, h/cart. (42x30) : **AUD 2 800** – Sydney, 15 oct. 1990 : *Fleurs*, h/t (50x40) : **AUD 2 600** – Sydney, 2 déc. 1991 : *Un cottage dans le Bush*, h/t (31x46) : **AUD 700** – Sydney, 29-30 mars 1992 : *Fleurs de printemps*, h/t (56x41) : **AUD 2 250**.

SHERMAN Cindy
Née en 1954 à Glen Ridge (New Jersey). XX[e] siècle. Américaine.
Artiste-photographe de figures, portraits.
Elle fut élève en peinture du State University College de Buffalo. Elle abandonna la peinture pour le médium photographique. Elle s'est établie à New York.

Elle participe à des expositions collectives, dont : 1987 Paris, *L'époque, la mode, la morale, la passion*, Centre Georges Pompidou.
Elle montre surtout son travail dans des expositions personnelles très nombreuses, d'entre lesquelles : 1982, Stedelijk Museum d'Amsterdam ; 1983, Musée de Saint-Étienne ; 1987, Whitney Museum de New York ; 1988 Musée de Périgueux ; 1989, Musée de La Roche-sur-Yon, et New York, Genève, Vienne ; 1990 Cologne, galerie Monika Sprüth ; 1991 Turin, Kunsthalle de Bâle ; 1995 Hambourg, Malmö, Lucerne ; 1996 Bordeaux, CAPC Musée d'Art Contemporain ; etc.
Depuis 1975, elle produit des séries de photographies, plus ou moins assemblées en photo-montages, dont elle est l'unique sujet, donc à la fois acteur et metteur en scène. Ces photographies n'ont pas de titres : dans une première période *Untitled Film Stills*, Images de films sans titres, films sans titres puisqu'en effet ces films n'existent pas, bien que son personnage se réfère aux stars des années cinquante-soixante. Dès le début, il était entendu que tout serait faux. Jusqu'aux premières années quatre-vingt, ses photographies étaient uniquement en noir et blanc, comme des « photos de plateau » prises pendant le tournage d'un film. Dans la suite, dans des séries toujours « Untitled », mais numérotées, elle exploite les fonctions narratives, expressives et psychologiques de la couleur.
Son travail tourne autour du statut de la femme dans la société américaine. Selon les séries, son objectif est tantôt sociologique, où elle est starlette, étudiante, ménagère, prostituée, dans des décors naturels ou intérieurs typiques de la vie américaine ; tantôt plastique, avec des gros-plans de son visage sous des éclairages de scène ; tantôt parodique, avec, en 1983, une série sur la mode, pour la revue *Interview* ; tantôt psychologique, exprimant des états d'âme, angoisse, mélancolie, désir ; tantôt fantastique, par des maquillages diaboliques et prothèses monstrueuses ; tantôt obsessionnel, en 1987, pratiquement hors son propre personnage auquel est substitué une jambe, une main, une paire de lunettes ou un chapeau ou un quelconque accessoire personnalisant n'importe qui puisqu'elle-même se montre toujours autre, avec seulement des sortes de natures mortes d'objets de rebut ou répugnants, peut-être métaphoriques de la fatalité biologique du corps humain, comme en écho à *Une charogne* de Baudelaire ; tantôt historique (comme l'on dit un peintre d'histoire), avec la série *Citoyens-Citoyennes*, où elle se costume et grime en personnages de l'histoire : la Pompadour ou de l'histoire culturelle, par exemple de la peinture : l'autoportrait en Bacchus de Caravage, dans lequel Caravage se travestit lui-même en un autre : Cindy Sherman en Caravage, le Caravage en Bacchus. Devant ce travail, dans lequel la photographie n'est que le support et qui n'est donc pas un travail photographique, le vrai sujet étant le même personnage omniprésent, Cindy Sherman dans tous ses états, on est donc amené au constat qu'il s'y agit d'une interrogation sur elle-même, une sorte de « photo-analyse », mais, en corrolaire, une autre interrogation s'impose cette fois à celui qui regarde : assiste-t-il à une contemplation narcissique de cet auteur-acteur ou bien, au contraire, à une fuite de lui-même par le travestissement ? ■ J. B.

Bibliogr. : Xavier Douroux, divers : catalogue de l'exposition *Cindy Sherman*, Le Coin du Miroir, Dijon, 1982 – Christian Caujolle : *Cindy Sherman*, Mus. d'Art Mod., Saint-Étienne, 1984 – *Cindy Sherman*, Schirmer Mosel, Munich, 1986 – Catalogue de l'exposition circulante *Cindy Sherman*, Bâle Kunsthalle, Munich Staatsgal., Londres Whitechapel, 1991 ; in : *L'Art du XX[e] siècle*, Larousse, Paris, 1991 – Luc Lang : *Cindy Sherman : un visage pour signature*, in : Artstudio, n° 21, Paris, été 1991 – Catherine Francblin, interview : *Cindy Sherman, personnage très ordinaire*, in : Art Press, n° 165, Paris, janv. 1992 – in : *Diction. de l'Art Mod. et Contemp.*, Hazan, Paris, 1992 – Régis Durand : *Cindy Sherman, le caméléonisme mélancolique des Film Stills*, in : Art Press, n° 210, Paris, fév. 1996.
Musées : Amsterdam (Stedelijk Mus.).
Ventes Publiques : Paris, 15 fév. 1990 : *Untitled n° 95 1981*, photo. en coul. (61x121) : **FRF 105 000** – New York, 23 fév. 1990 : *Sans titre 1987*, montage de photo. en coul./cart. (183x122) : **USD 12 100** – New York, 8 mai 1990 : *Sans titre 10* 1985, photo. et coul. (184,2x125,4) : **USD 19 800** – New York, 5 oct. 1990 : *Sans titre 132* 1984, montage de photos coul./mousse (179,7x121,9) : **USD 9 900** – New York, 24 avr. 1991 : *Sans titre*, photo. coul./mousse (180,6x122,2) : **USD 12 100** – New York, 7 mai 1991 : *Sans titre 1986*, photo. coul. (100,3x76,2) : **USD 2 860** – Paris, 4 déc. 1992 : *Sans titre 1989*, photo. coul. sur alu. (136x118) :

FRF 85 000 – New York, 8 nov. 1993 : *Sans titre*, photos coul./pan. de mousse (117,5x173,5) : **USD 8 050** – New York, 25-26 fév. 1994 : *Film sans titre 35* 1979, photo. (25,4x20,3) : **USD 26 450** – New York, 2 mai 1995 : *Sans titre, pose 48* 1979, photo. en noir et blanc (20,3x25,4) : **USD 40 250** – Londres, 23 mai 1996 : *Sans titre 47* 1985, photo. coul. (120,6x179) : **GBP 12 650** – Londres, 24 oct. 1996 : *Sans titre n° 160* 1986, photo. coul., série de six (131x86,5) : **GBP 2 875** – Londres, 6 déc. 1996 : *Sans titre 154* 1985, photo. coul. (184,3x125,5) : **GBP 9 200** – New York, 19 nov. 1996 : *Sans titre 139* 1984, photo. coul./mousse (180,4x123,2) : **USD 10 925** – New York, 21 nov. 1996 : *Sans titre* 1989, photo. coul. (154,3x117,7) : **USD 40 250** – New York, 19 nov. 1996 : *Untitled film still n° 48* 1979, impression argent (17,6x23,8) : **USD 66 300** – New York, 20 nov. 1996 : *Untitled film still n° 10* 1978, impression argent (18,4x25,4) : **USD 39 100** – New York, 6 mai 1997 : *Sans titre (Film Still 57)* 1980, photo. noir et blanc (20,3x25,4) : **USD 16 100** – New York, 8 mai 1997 : *Sans titre n° 222* 1990, photo. coul. (152,3x111,7) : **USD 46 000** – New York, 6-7 mai 1997 : *Sans titre n° 264* 1992, photo. coul. (129,5x193) : **USD 55 200**.

SHERMAN Pamela
xixe siècle.
Peintre de fleurs et fruits, aquarelliste.
Elle fut active vers 1860.
Ventes Publiques : New York, 24 sep. 1992 : *Portefolio de 68 aquarelles botaniques et zoologiques*, aquar./pap. (dimensions variées de 3,8x3,2 à 33x24,1) : **USD 1 980**.

SHERMAN Welby
xixe-xxe siècles. Américain (?).
Sculpteur, graveur.
Sculpteur sur bois. Présente peut-être un rapport avec Corbett Gaïl Shermann, mrs Harvey Wilby.

SHERRATT E.
xviiie siècle. Actif à Londres. Britannique.
Miniaturiste et peintre de portraits.
Il exposa des miniatures à la Royal Academy en 1787 et en 1792.

SHERRATT Thomas
xixe siècle. Actif à Londres. Britannique.
Graveur de reproductions.
Il travailla à Londres entre 1860 et 1880.

SHERRIFF-SCOTT Adam. Voir SCOTT Adam Sherriff

SHERRIN Daniel
Né en 1868. Mort en 1942. xixe-xxe siècles. Britannique.
Peintre de paysages animés, paysages, marines, paysages d'eau.
Il était actif de 1895 à 1922.
Dans ses paysages, il se montre sensible à l'atmosphère particulière à chaque heure ou saison : *Le matin dans la région de Reigate Heath, Jours dorés d'automne, Journée d'été*. Peintre de marines, il décrit en connaisseur les allures des bateaux : *Trois-mâts sous le vent, Toutes voiles dehors*.

D. Sherrin

Ventes Publiques : New York, 8-10 jan. 1908 : *Quittant la Vieille Calédonie* : **USD 100** – Londres, 15 juil. 1910 : *Paysage près de la côte* : **GBP 10** – Londres, 18 mars 1911 : *Jours dorés d'automne* : **GBP 14** – Londres, 18 mai 1976 : *Cobham, Surry*, h/t (49,5x75) : **GBP 580** – Londres, 12 déc. 1978 : *Soir d'automne*, h/t (49x74,5) : **GBP 1 000** – Londres, 20 mars 1979 : *Crépuscule*, h/t (58,5x104) : **GBP 1 400** – Londres, 3 oct. 1984 : *A hay barge at sunset*, h/t (61x106,7) : **GBP 2 200** – New York, 24 mai 1985 : *The Belstone Valley, Dartmoor ; Tes Tor, Dartmoor*, gches, une paire (26x35,5) : **USD 1 100** – Montréal, 25 avr. 1988 : *Paysage animé*, h/t (51x76) : **CAD 1 800** – Londres, 5 oct. 1989 : *Trois-mâts sous le vent*, h/t (60,9x91,4) : **GBP 1 760** – Londres, 13 déc. 1989 : *Le matin dans la région de Reigate Heath*, h/t (51x76,5) : **GBP 1 430** – New York, 17 jan. 1990 : *Saint Ives*, h/t (55,9x101,6) : **USD 2 640** – Londres, 9 fév. 1990 : *Paysage boisé avec des personnages ramassant du bois*, h/t (106,5x169) : **GBP 3 080** – Londres, 30 mai 1990 : *Dans les mers du sud*, h/t (62x92) : **GBP 3 960** – Londres, 13 fév. 1991 : *Barque sur un lac*, h/t (51x76) : **GBP 902** – New York, 21 mai 1991 : *Village au bord d'une rivière*, h/t (61,6x107,3) : **USD 3 300** – Perth, 26 août 1991 : *Bétail des Highlands au bord d'un loch*, h/t (60,5x92) : **GBP 3 080** – Londres, 11 oct. 1991 : *La vallée de la Wye*, h/t (50,8x76,2) : **GBP 1 540** – Londres, 20 jan.

1993 : *Toutes voiles dehors*, h/t (61x91,5) : **GBP 1 150** – Londres, 3 fév. 1993 : *Au bord de la mer argentée 1922*, h/t (54,5x90) : **GBP 920** – Londres, 29 mars 1995 : *Journée d'été*, h/t (61x106,5) : **GBP 2 760**.

SHERRIN David
Né en 1868. xixe-xxe siècles. Britannique.
Peintre de paysages.
Il pourrait s'agir de Daniel Sherrin.
Bibliogr. : J. Johnson et A. Greutzner, in : *Dictionnaire des artistes britanniques de 1880 à 1940*.
Ventes Publiques : Montréal, 19 nov. 1991 : *Paysage du Sussex*, h/t (51,5x76,8) : **CAD 800**.

SHERRIN John
Né en 1819. Mort en septembre 1896. xixe siècle. Britannique.
Peintre d'animaux, fleurs et fruits, peintre à la gouache, aquarelliste, dessinateur.
Il prit part aux principales Expositions londoniennes à partir de 1859. Il devint membre du Royal Institute en 1879. Plusieurs de ses œuvres ont été reproduites en chromolithographies.
Il se spécialisa dans la représentation d'oiseaux.

Sherrin

Musées : Blackburn : aquarelles – Londres (Victoria and Albert Mus.) : aquarelles.
Ventes Publiques : Londres, 17 mars 1922 : *Fleurs et nid d'oiseau*, dess. : **GBP 17** – Londres, 3 avr. 1922 : *Fruits*, dess. : **GBP 10** – Londres, 10 juil. 1922 : *Pommes ; Nid d'oiseau et fleurs de pommier*, deux dess. : **GBP 31** – Londres, 30 nov. 1923 : *Nids d'oiseau et Roses*, dess. : **GBP 15** – Londres, 2 juin 1924 : *Fleurs de pommier et nid d'oiseau*, dess. : **GBP 17** – Londres, 24 mai 1984 : *Nature morte aux fruits*, aquar. et gche (21x29) : **GBP 850** – Londres, 27 fév. 1985 : *Deux lièvres*, aquar. reh. de gche (32x46) : **GBP 3 800** – Chester, 9 oct. 1986 : *Nature morte aux fleurs et nid d'oiseau*, aquar. reh. de gche (32x44,5) : **GBP 2 400** – Londres, 31 jan. 1990 : *Nature morte de raisin et de fraise*, aquar. (8,5x11) : **GBP 660** – Londres, 25-26 avr. 1990 : *Nature morte de pommes et prunes*, aquar. et gche (30,5x43) : **GBP 2 090** – Londres, 26 sep. 1990 : *Nature morte de pommes sur un tapis de mousse*, aquar. et gche (22x29) : **GBP 770** – Londres, 7 oct. 1992 : *Nature morte avec des fraises et des petits pois*, aquar. et gche (18,5x22,5) : **GBP 1 100** – Londres, 12 nov. 1992 : *Nature morte avec une touffe de primevères et un nid*, aquar. et gche (20,5x25,5) : **GBP 1 540** – Perth, 31 août 1993 : *Grouse 1895*, aquar. et gche (22,5x32) : **GBP 1 495** – Londres, 3 nov. 1993 : *Nature morte avec un nid et une touffe de primevères ; Nature morte avec un nid et un bouton de rose*, aquar. et gche (chaque 18x22) : **GBP 5 980** – New York, 20 juil. 1994 : *Nature morte avec des pommes et du raisin*, aquar. et gche/pap. (19,7x25,7) : **USD 2 760** – Londres, 9 oct. 1996 : *Fête ; Pas de pain*, aquar. avec reh. de blanc, une paire (chaque 14,5x21,5) : **GBP 1 955**.

SHERWIN Charles
Né en 1764. Mort en 1794. xviiie siècle. Britannique.
Graveur au burin.
Il était le frère et fut le collaborateur de John Keyse.

SHERWIN John Keyse
Né en 1751 à Londres. Mort le 20 septembre 1790. xviiie siècle. Britannique.
Peintre, graveur et dessinateur.
Élève d'Ashley. Il a gravé des portraits, des sujets religieux, des sujets d'histoire et des paysages. Il reçut en 1772 de l'Académie royale une médaille d'or pour son tableau à l'huile : *Coriolan quittant sa famille*. La National Portrait Gallery, à Londres, conserve de lui *David Garrick* (portrait au crayon).

SHERWIN William
Né en 1645 à Wellington. Mort en 1711. xviie-xviiie siècles. Britannique.
Graveur en manière noire et dessinateur.
Certains biographes le prétendent élève du prince Rupert, d'autres déclarent qu'on ne lui connaît pas de maître. Il a gravé des sujets religieux et des portraits. Il fut nommé graveur du roi.

SHERWOOD Leonid Vladimirovitch
Né en 1871 à Moscou. xixe-xxe siècles. Russe.
Sculpteur.
Il était fils de Vladimir Ossipovitch Sherwood. De 1893 à 1898, il fut élève de l'Académie des Beaux-Arts de Saint-Pétersbourg.

SHERWOOD Mary Clare

Née le 18 mai 1868 à Lyons. xixe-xxe siècles. Américaine.
Peintre.
Elle fut élève de l'Art Student's League de New York ; de Konrad Fehr au Cercle des Dames Artistes de Berlin ; de F. Edwin Scott à Paris. Elle était membre de la Fédération Américaine des Arts.

SHERWOOD Rosina, née Emmett

Née en janvier 1866 à New York. Morte en 1952 à New York. xixe-xxe siècles. Américaine.
Peintre de genre, portraits, aquarelliste, dessinateur.
Elle fut élève de William Chase à New York, et de l'Académie Julian à Paris. Elle exposa en 1889 à Paris ; elle fut médaille d'argent pour le dessin à l'Exposition Universelle ; en 1893 à Chicago, elle obtint la médaille d'argent, en 1900 à Buffalo, la médaille de bronze et en 1904 à Saint-Louis, la médaille d'argent. en 1906 à Londres, elle devint membre associé de la Royal Academy.
VENTES PUBLIQUES : ÉDIMBOURG, 22 nov. 1989 : *Jeux dans le foin* 1900, aquar. (67,3x48,8) : **GBP 7 700.**

SHERWOOD Vladimir Ossipovitch ou Chervoud

Né en 1832 à Islejewo. Mort le 9 juillet 1897 à Moscou. xixe siècle. Russe.
Peintre de genre, de portraits, sculpteur et architecte.
Il fut élève de l'École des Beaux-Arts à Moscou et devint académicien en 1872. On lui doit le monument aux Héros de Plévna, à Moscou.
MUSÉES : MOSCOU (Roumianzeff) : *Portrait du célèbre amateur de peinture S. S. Goliachkin – Portrait de Madame K. T. Goliachkina.*

SHERWOOD William Anderson

Né le 13 février 1875 à Baltimore (Middlesex). xxe siècle. Actif aussi en Belgique. Américain.
Peintre, graveur.
Aux États-Unis, il était membre de la Fédération Américaine des Arts et son œuvre est représenté dans de nombreux musées. En Belgique, il a travaillé à Anvers, était membre de la Société des Beaux-Arts, de la Société Royale des Aquafortistes, chevalier de l'Ordre de la Couronne Belge.
MUSÉES : ANVERS – BRUXELLES (Mus. roy.).

SHIBA KÔKAN. Voir KÔKAN

SHIBAKUNI, nom de pinceau : Saikôtei

xixe siècle. Actif dans la région d'Osaka vers 1821-1826. Japonais.
Maître de l'estampe.

SHIBUTSU, de son vrai nom : Ôkubo Gyô, surnom : Temmin, nom familier : Ryûtarô, noms de pinceau : Shibutsu, Shiseidô et Kôzan-Sho-Oku

Né en 1766 à Hitachi (préfecture d'Ibaragi). Mort en 1837 à Édo (aujourd'hui Tokyo). xviiie-xixe siècles. Japonais.
Peintre.
Peintre de l'école Nanga (peinture de lettré), ami de Bunchô (1763-1840) et aussi connu comme poète.

SHICHIRO Enjoji

Né en 1950 à Kitakyushu. xxe siècle. Actif depuis 1974 en Espagne. Japonais.
Peintre de natures mortes. Figuratif, tendance abstrait.
Il étudie la peinture dans son pays natal, jusqu'en 1973, puis il s'établit à Barcelone l'année suivante. Il figure dans des expositions collectives, dont : 1977 Foire Internationale de Bâle ; 1980 IIIe Biennale de Peinture Contemporaine, Barcelone ; 1981 Galerie Étienne Causans, Paris ; 1982 Arco 82, Madrid ; Tarragone ; 1985 Sale de la Caixa, Barcelone ; 1985 Galerie Sébastien Petit, Lérida ; 1988 Arco 88, Madrid ; Sala de la Caja, Madrid ; Barcelone. Il montre aussi ses œuvres dans des expositions personnelles : 1977, 1980, 1982 Galerie Trece, Barcelone ; 1981 Galerie Collage, Madrid ; Fondation Miro, Barcelone ; 1986 Galerie Maeght, Barcelone. Il reçut le Prix International de Dessin Joan Miro en 1979.
Dans des œuvres comme *Transformateur* ou *Trois poires sur une assiette*, il reproduit des objets selon les lignes de force qui les distinguent. À partir d'une réticule rigide qu'il prend pour base, il développe un système, plus ou moins poussé, de petits rectangles (transformables en losanges ou en triangles), si bien que certaines de ses toiles atteignent à une totale abstraction par rapport à la représentation des éléments de la réalité dont elles s'inspirent ; la démarche de l'artiste n'étant pas sans rappeler le dynamisme de l'œuvre de Marinetti.

BIBLIOGR. : In : *Catalogo nacional de arte contemporaneo,* Iberico 2 mil, Barcelone, 1990.

SHIDEN, pseudonyme de Kosaka Tamejiro, surnom : Shijun, noms de pinceau : Shiden et Kanshôkyo

Né en 1871. Mort en 1917. xixe-xxe siècles. Japonais.
Peintre de paysages. Traditionnel.
Disciple de Kodama Katei, il est peintre de paysages de l'école Nanga (peinture de lettré). Il a vécu à Nagano, puis à Tokyo. Il était membre de la Nippon Bijutsu Kyokai (Association d'Art Japonais).

SHIELDS Alan

Né en 1944 à Harrington (Kansas). xxe siècle. Américain.
Peintre, technique mixte, graveur.
Il fut élève de la Kansas State University à Manhattan et au Théaterworkshop de l'Université du Maine. Il bénéficia d'une bourse d'étude Guggenheim.
Il participe à de nombreuses expositions collectives, notamment : 1968 New York, Paula Cooper Gallery, où il exposera très souvent dans la suite ; 1969 New York, *New Acquisitions,* Whitney Museum, où il exposera également très souvent ; 1970 New York, *Recent Acquisitions,* Guggenheim Museum, où il exposera souvent ; 1970 New York, *Paperworks,* Museum of Modern Art ; 1972 Kassel, Documenta V ; 1973 Paris, VIIIe Biennale ; 1975 Buffalo, *Soho Scene,* Albright-Knox Gallery ; etc. Depuis la première en 1969 à New York, Paula Cooper Gallery, suivie d'autres dans la même galerie ; il montre des ensembles de ses œuvres dans des expositions personnelles nombreuses : 1970, 1971 Dallas, Janie C. Lee Gallery ; 1971 Cleveland ; 1971 Paris, galerie Sonnabend ; 1973 Chicago, Museum of Contemporary Art ; et Houston, Contemporary Arts Museum ; Saint-Étienne, Musée d'Art et d'Industrie ; 1975 Paris, galerie Daniel Templon ; ainsi que Milan ; San Francisco ; Chicago ; Madison ; etc.
Les travaux de Shields démontrent une grande liberté de facture, assez spectaculaire ; les matériaux qu'il utilise sont aussi variés qu'inédits : toile, bois, peintures de toutes sortes, rubans, perles, colliers. Qu'il s'agisse de grilles, pyramides, œuvres circulaires, les structures sont souvent complexes et autorisent rarement une vision unique et frontale de l'œuvre. Plus que des peintures, ce sont plutôt des tissages artisanaux, comportant d'ailleurs des parties joyeusement colorées, qui ne peuvent se lire que dans la masse, et dont on ne peut reconstituer la perception globale que mentalement.
Ses réalisations se réfèrent à un certain primitivisme et les allusions et les emprunts aux civilisations antérieures, notamment à la civilisation indienne, sont évidents mais seulement en tant qu'emprunts dépassés. Par la séduction naturelle de leur simplicité artisanale, les travaux de Shields peuvent sembler parodier ironiquement l'austérité du minimalisme américain ou le dénuement de l'arte povera italien. Si, par exemple en France autour du groupe Support-Surface, d'autres artistes exploitent ou ont exploité, la technique du tissage, Shields n'en reste pas moins, par la localisation de ses inspirations, typiquement américain.
▪ P. F., J. B.

BIBLIOGR. : Daniel Abadie : *Alan Shields,* in : Art Press, n° 20, Paris, sept.-oct. 1975 – Bernard Ceysson : catalogue de l'exposition *Alan Shields,* Mus. d'Art et d'Industrie, Saint-Étienne, 1976, bonne documentation.
MUSÉES : NEW YORK (Mus. of Mod. Art) – NEW YORK (Whitney Mus.) – NEW YORK (Solomon R. Gugenheim Mus.) – OBERLIN (Ohio).
VENTES PUBLIQUES : NEW YORK, 22 mars 1979 : *My ass hurts* 1973, peint. et t. (76,2x76,2) : USD 1 800 – NEW YORK, 21 mai 1983 : *Sans titre,* techn. mixte et collage/pap. (52x52) : USD 1 600 – NEW YORK, 7 juin 1984 : *J. & K.* 1972, acryl. et filet/t. (274,3x647,8) : USD 6 000 – NEW YORK, 27 fév. 1990 : *Frank P. Biggs (Barreaux de prison)* 1970, acryl./t. à voiles et perles de verre enfilées (310x143,8) : USD 3 300 – NEW YORK, 5 mai 1994 : *Sans titre* 1970, acryl./ t. à voile et perles de bois (182,9x274,3) : USD 5 463.

SHIELDS Emma Barbee

Morte le 16 janvier 1912 à New York. xixe-xxe siècles. Américaine.
Peintre de portraits.
Elle fut active au Texas et, à partir de 1893, à New York.

SHIELDS Frederic James

Né le 14 mars 1833 à Hartlepool. Mort le 26 février 1911 à Morayfield (Wimbledon) ou à Merton (Surrey). xixe-xxe siècles. Britannique.
Peintre d'histoire, de compositions religieuses, de sujets

allégoriques, aquarelliste, lithographe, dessinateur, illustrateur.
Il fut apprenti chez un lithographe. Il fut membre de la Royal Society of Painters in Watercolours.
Il fut d'abord illustrateur, donna des contributions aux *Sunday Magazine, Once a week, Punch*. Il fut l'illustrateur de : en 1862 *Histoire de la peste de Londres* de Daniel Defoe ; de *Pilgrim's Progress* de Bunyan. Il a participé à l'illustration de : *The Greyt Eggshibishun ; Touches of Nature*. Sous l'influence des préraphaélites, il passa de l'illustration à la peinture. Son œuvre principale est la décoration de la chapelle de l'Ascension à Hyde Park Place à Londres.
Bibliogr. : Marcus Osterwalder, in : *Dictionnaire des illustrateurs 1800-1914*, Ides et Calendes, Neuchâtel, 1989.
Ventes Publiques : Londres, 25 sept 1979 : *Withdrooping lids veiling her clean sweet eyes and heavy fall, of golden hair unfilleted*, gche (30,5x38) : GBP 450 – Londres, 12 juil. 1984 : *William Blake's workroom at 3 Fontain Court the Strand*, cr. et lav. de gris (23x32,5) : GBP 1 900 – Londres, 29 oct. 1985 : *Le Colporteur 1864*, aquar. et cr. (53,5x43,5) : GBP 3 000 – New York, 31 oct. 1985 : *Sainte Madeleine*, h/t (105,5x48,2) : USD 35 000 – Enghienles-Bains, 25 oct. 1987 : *Marie-Madeleine 1879*, aquar. avec reh. de gche (49,5x29,5) : FRF 54 000 – Londres, 10 mars 1995 : *Le Conte de fées 1901*, h/t (37,5x25,5) : GBP 2 875.

SHIELDS Thomas W.
Né en 1849 ou 1850 à Saint Johns (New Brunswick), de parents anglais. Mort en 1920. xixᵉ-xxᵉ siècles. Américain.
Peintre d'histoire, scènes de genre.
À New York, il fut élève de Lemuel Everett Wilmarth ; à Paris, de J. Léon Gérome, Carolus Duran, Jules Lefebvre. Il s'établit à Brooklyn.
Musées : Brooklyn : *Mozart chantant son dernier Requiem*.
Ventes Publiques : New York, 17 avr. 1974 : *Mozart chantant son dernier Requiem* : USD 3 750 – New York, 22 juin 1984 : *Mozart chantant son dernier Requiem 1882*, h/t (145,4x201,3) : USD 8 000 – New York, 24 jan. 1989 : *Concert intime 1887*, h/pan. (21,2x29,2) : USD 990.

SHIELDS William
Né en 1808. Mort en 1852. xixᵉ siècle. Britannique.
Peintre de paysages animés, animalier.
Ventes Publiques : Londres, 15 nov. 1991 : *Un poney et deux chiens de Landseer et de Terre-neuve dans un paysage côtier*, h/t (134,6x191,1) : GBP 7 700.

SHIELLS Sarah
xviiiᵉ siècle. Britannique.
Peintre de portraits.

SHIELS William
Né en 1785 dans le Berwickshire. Mort le 27 août 1857 à Édimbourg. xixᵉ siècle. Britannique.
Peintre de genre, animaux.
Il travailla à Édimbourg et exposa quelquefois à la Royal Academy de 1813 à 1852.
Ventes Publiques : Perth, 15 avr. 1980 : *Retour du marché*, h/t (90x118,5) : GBP 3 300 – New York, 11 fév. 1981 : *Cheval et épagneuls dans un paysage*, h/t (135x190,5) : USD 7 000 – Londres, 26 juil. 1985 : *Ulysses meeting his father 1808*, h/t (127,6x101,6) : GBP 1 900 – New York, 5 juin 1986 : *Poney et épagneuls dans un paysage*, h/t (135x190,5) : USD 6 000 – Glasgow, 21 août 1996 : *La Cruche cassée*, h/t (30,5x35,5) : GBP 1 380.

SHIERBECK J. C. Voir **SCHIERBECK**

SHIERCLIFFE Edward
xviiiᵉ siècle. Actif à Bristol entre 1765 et 1786. Britannique.
Miniaturiste sur émail.

SHI FU
Né en 1946. xxᵉ siècle. Chinois.
Peintre de paysages animés, figures, nus.
Peut-être à rapprocher de Shi Hu.
Ventes Publiques : New York, 2 juin 1988 : *Les esprits de Hexi (rivière de l'ouest)*, encre/pap. (66,7x79,5) : USD 1 320 – Hong Kong, 16 jan. 1989 : *Fillette et arbre*, makémono, encre et pigments/pap. (69x98) : HKD 16 500 – Hong Kong, 30 mars 1992 : *Nus et lotus*, makémono encadré, encre et pigments dilués/pap. (67,3x134) : HKD 88 000 – Hong Kong, 28 sep. 1992 : *Prières pour la chance 1991*, encre et pigments/pap. en trois parties (chacune 143x75) : HKD 220 000.

SHI FUGUO
Né en 1935, originaire de la province de Jiangsu. xxᵉ siècle. Chinois.

Peintre de paysages urbains, aquarelliste.
Il sortit diplômé de l'Académie de Peinture de Suzhou en 1954. Il est titulaire de nombreuses distintions, et membre d'honneur de la société d'Aquarelle de Shangai.
Ventes Publiques : Hong Kong, 30 oct. 1995 : *Maisons dans la ville 1995*, aquar./pap. (101,6x76,2) : HKD 17 250.

SHIGEFUSA, nom personnel : **Naofusa**, nom de pinceau : **Sesshô-Sai**, surnom : **Terai**
Originaire d'Osaka. xviiiᵉ siècle. Actif vers 1740-1760. Japonais.
Illustrateur.

SHIGEFUSA, nom de pinceau : **Shûgansai**, nom personnel : **Katsunosuke**, surnom : **Yoshino**
xixᵉ siècle. Japonais.
Maître de l'estampe.
Il fut actif à Osaka entre 1829 et 1850.

SHIGEHARU, premier nom : **Kunishige**, premier surnom : **Takigawa**, premiers noms de pinceau : **Nagasaki** (1821), **Kiyôsai, Kiyôtei** et **Baigansai**, surnom : **Yamaguchi**, noms de pinceau : **Ryûsai** (1827-1829 et 1833-1835), **Gyokuryûtei** (1830-1832) et **Gyokuryûsai**, noms personnels : **Yasuhide** et **Jinjirô**
Né en 1803, originaire d'Osaka. Mort en 1853. xixᵉ siècle. Actif vers 1821-1841. Japonais.
Maître de l'estampe.

SHIGEHIKO, surnom : **Ichiryûsai**
xixᵉ siècle. Actif dans la région d'Osaka vers 1850. Japonais.
Maître de l'estampe.

SHIGEHIRO, surnom : **Kikusui**, noms de pinceau : **Shûgansai, Shûgan** et **Shûhô**
xixᵉ siècle. Actif dans la région d'Osaka vers 1865-1878. Japonais.
Maître de l'estampe.

SHIGEKATSU, surnom : **Yamaguchi**, nom de pinceau : **Ukiyo**
xixᵉ siècle. Actif dans la région d'Osaka vers 1826. Japonais.
Maître de l'estampe.

SHIGEMASA. Voir **KITAO SHIGEMASA**

SHIGENAGA. Voir **NISHIMURA SHIGENAGA**

SHIGENAO. Voir **NOBUKATSU**

SHIGENOBU, surnoms : **Suzuki** et **Yanagawa**, noms de pinceau : **Raito, Kinsai, Reisai** et **Ushôsai**
Né en 1787. Mort en 1832. xixᵉ siècle. Japonais.
Maître de l'estampe.
Actif à Osaka de 1822 à 1825, puis à Edo (actuelle Tokyo).

SHIGESADA
xixᵉ siècle. Actif à Osaka vers 1830. Japonais.
Illustrateur.
Il illustra des programmes de théâtre.

SHIGEYOSHI
xixᵉ siècle. Actif à Osaka vers 1830. Japonais.
Maître de l'estampe.

SHIH CHIANG. Voir **SHI JIANG**

SHIH CH'ING. Voir **SHI QING**

SHIH CHUNG. Voir **SHI ZHÔNG**

SHIHEKI-DOJIN. Voir **KAISEKI**

SHIH JUI. Voir **SHI RUI**

SHIH K'O. Voir **SHI KE**

SHIH LIN. Voir **SHI LIN**

SHIH LU. Voir **SHI LU**

SHIH P'U. Voir **SHI PU**

SHIH SÊ. Voir **SHI SE**

SHIH-T'AO. Voir **DAOJI**

SHIH-TSENG. Voir **CHEN HENGKE**

SHIH-TSU CH'ING. Voir **SHIZU QING**

SHI HU
Né en 1942 ou 1946. xxᵉ siècle. Chinois.
Peintre de scènes et paysages animés, figures. Traditionnel.

Peut-être à rapprocher de Shi Fu.
VENTES PUBLIQUES : HONG KONG, 15 nov. 1989 : *Album de personnages, 6 doubles-feuilles,* 3 encre/pap. et 3 encre et pigments/pap. (chaque 45x69) : **HKD 46 200** – HONG KONG, 15 nov. 1990 : *Deux personnages,* encre et touches de pigments/pap. (101,5x101,2) : **HKD 55 000** – HONG KONG, 2 mai 1991 : *Le printemps,* encre/pap. (117x142,5) : **HKD 59 400** – HONG KONG, 30 avr. 1992 : *Figures abstraites,* encre et pigments dilués/pap. (81x52) : **HKD 55 000** – HONG KONG, 22 mars 1993 : *Journée de printemps,* encre et pigments/pap., kakémono (137x69,5) : **HKD 103 500** – HONG KONG, 29 avr. 1993 : *Figures,* encre et pigments/pap. (57x58,5) : **HKD 29 900.**

SHIH YEN-CHIEH. Voir **SHI YANJIE**

SHIH YÜAN. Voir **SHI YUAN**

SHIH YÜN-YÜ. Voir **SHI YUNYU**

SHIJAKU Sali
Né en 1933. XXᵉ siècle. Albanais.
Peintre d'histoire, de sujets militaires. Expressionniste.
Sa peinture est violente, lyrique et fougueuse, s'inspirant des idées révolutionnaires et en décrivant les actions. On cite particulièrement : *Le héros Vojo Kushi sur un char d'assaut.*
MUSÉES : TIRANA (Gal. des Arts) : *Combattant de Skanderberg – Avant-garde du bataillon partisan « La Vengeance ».*

SHI JIANG ou Che Kiang ou Shih Chiang, surnom : Ruming, nom de pinceau : Juzhai Daoren
Originaire de Yongqing, province du Hebei. XIVᵉ siècle. Actif dans la première moitié du XIVᵉ siècle. Chinois.
Peintre de figures, oiseaux, paysages, fleurs.

SHIJÔ. Voir **IMPO**

SHIKAN, de son vrai nom : Nakamura Utaemon III
Né en 1778. Mort en 1838. XIXᵉ siècle. Actif à Osaka vers 1817. Japonais.
Acteur et maître de l'estampe.

SHIKANOSUKE
Né en 1898 à Tokyo. XXᵉ siècle. Actif aussi en France. Japonais.
Peintre de paysages.
En 1924, après être sorti diplômé de l'Université des Beaux-Arts de Tokyo, il vint poursuivre sa formation en France jusqu'en 1939. En 1953, il revint en France, puis, de 1959 à 1961, il y séjourna de nouveau. Il est l'auteur de deux ouvrages : *La peinture française* et *Les matériaux de la peinture à l'huile.*
À Paris, lors de son premier séjour, il a participé aux Salons d'Automne, des Indépendants, des Tuileries. Revenu au Japon, il a figuré à l'Exposition Internationale d'Art du Japon et, en 1963 à Tokyo, à l'Exposition d'Art Japonais Contemporain, en 1964 au Musée National d'Art Moderne de Tokyo, à l'exposition *Chefs-d'œuvre de l'Art Japonais,* à l'occasion des Jeux Olympiques de Tokyo.
Il a été lauréat de plusieurs Prix : 1952, celui du Ministère de l'Éducation ; 1956, le Grand Prix d'Art Contemporain ; 1957, le Prix du journal Mainichi.

SHI KE ou Che K'o ou Shih K'o, surnom : Zizhuan
Originaire de Chengdu, province du Sichuan. Xᵉ siècle. Chinois.
Peintre.
On connaît mal la vie de cet artiste, soi-disant adepte du *chan* (bouddhisme zen), dont reste légendaire l'extravagance. Un texte de la première moitié du IXᵉ siècle relate qu'il aimait choquer les gens, qu'il représentait surtout des bonshommes âpres et rustiques et que son souffle était résolu et vigoureux. D'après un autre ouvrage, il ne tenait aucun compte des règles et des modèles et ses peintures étaient hideusement bizarres, c'est-à-dire indignes de gens civilisés ; notons qu'en raison de ce jugement de lettré, ses œuvres, ou du moins leurs copies, passèrent très tôt au Japon où elles étaient fort appréciées. Selon le *Xuanhe Huapu* (Catalogue des collections impériales Song), il aurait été appelé, en 965, pour décorer les murs du temple Xiangguo-si, à la capitale Kaifeng. On lui aurait offert à cette occasion un poste à l'Académie Impériale de Peinture, mais il aurait décliné l'invitation et, décidant de regagner son pays natal, serait mort sur le chemin du retour. Connu comme peintre de figures bouddhistes et taoïstes, il serait l'un des plus importants tenants de la peinture monochrome à l'encre, dans le style *yipin,* sans contraintes, que l'on associe souvent à l'art *chan.* On lui attribue deux œuvres, conservées au Musée National de Tokyo *Deux*

patriarches en train de mettre leur esprit en harmonie, probablement des copies assez fidèles mais qui ne remontent sûrement pas à l'époque des Cinq Dynasties. Quelle que soit leur véritable ancienneté, elles sont un précieux témoin du graphisme rêche de la manière *yipin* appliqué à des personnages purement *chan.* L'un des sages, la tête enfoncée dans les épaules, s'appuie sur un tigre allongé sur le sol, assoupi. Le pelage de l'animal et le vêtement du moine sont dessinés avec un pinceau de paille effiloché ou de bambou, d'où un tracé déchiqueté qui provoque une sensation quasi-kinésique, comme si l'on était témoin de la main griffant le papier, s'arrêtant sur une tache d'encre, bondissant et écartant les fibres du pinceau sous la pression du poignet pour figurer les zébrures du tigre. En donnant l'impression d'une création immédiate et spontanée, ces œuvres sont bien dans la lignée théorique de la peinture *chan.*
BIBLIOGR. : J. Cahill : *La Peinture chinoise,* Genève, 1960.

SHIKEN Umekuni ou Bokusen, Ryûkôsai et Shiôsanjin, surnom : Taga, noms de pinceau : Baikoku
XIXᵉ siècle. Actif à Osaka vers 1810-1816. Japonais.
Maître de l'estampe.
Fils de Ryûkôsai, il serait mort très jeune. Il est aussi connu comme peintre et étant donné que l'un de ses noms de pinceau, Baikoku, peut éventuellement se prononcer Umekuni, il est peut-être le maître de l'estampe connu sous ce nom.

SHIKO. Voir aussi **KATEN**

SHIKÔ, pseudonyme de Imamura Jusaburô, nom de pinceau : Shikô
Né en 1880, originaire de Tokyo. Mort en 1916. XXᵉ siècle. Japonais.
Peintre de paysages. Traditionnel.
Il fut élève de Matsumoto Fûko. Il était membre du Saikô Nippon Bijutsu-in.

SHIKÔ Watanabe, nom familier : Motome
Né en 1683. Mort en 1755. XVIIIᵉ siècle. Japonais.
Peintre.
Après avoir travaillé dans le style de l'école Kanô, il se tourne vers l'art de Kôrin (1658-1716), dans l'atelier duquel il étudia. Il vécut à Kyoto, au service du seigneur Konoye. Il fera, par la suite, des peintures à l'encre et couleurs légères qui seront appréciées par Maruyama'kyo (1733-1795).
VENTES PUBLIQUES : NEW YORK, 16 oct. 1990 : *Lettrés chinois dans un paysage,* encre et pigments légers sur feuille d'or/pap., une paire de paravents en six panneaux (chaque 151,3x351) : **USD 66 000.**

SHILFOX D. Voir **SHELFOX**

SHI LIN ou Che Lin, Shih Lin, surnom : Yuxian, Yuruo
Originaire de Nankin. XVIᵉ siècle. Chinois.
Peintre de paysages.
Il était actif vers 1520. Il peignait des paysages dans le style des maîtres de la dynastie Yan (1276-1368).

SHILLING Alexander. Voir **SCHILLING**

SHI LU
Né en 1919. Mort en 1982. XXᵉ siècle. Chinois.
Peintre de paysages, fleurs et fruits. Traditionnel.
VENTES PUBLIQUES : HONG KONG, 12 jan. 1987 : *Hibiscus et canards,* encre et coul., kakémono (179x64,8) : **HKD 400 000** – NEW YORK, 2 juin 1988 : *Nèfles du Japon,* encre/pap., kakémono (148,5x40) : **USD 16 500** – HONG KONG, 17 nov. 1988 : *Fleurs de rêve,* encre et pigments/pap. (170x62) : **HKD 440 000** – HONG KONG, 16 jan. 1989 : *Pivoines,* encre et pigments/pap., kakémono (66,6x35) : **HKD 88 000** – HONG KONG, 18 mai 1989 : *Lotus et souvenirs,* encre et pigments (139,7x70) : **HKD 330 000** ; *Neige sur le mont Emei,* encre et pigments/pap., kakémono (121x48,8) : **HKD 1 650 000** – HONG KONG, 15 nov. 1989 : *Montagnes au crépuscule* 1959, encre et pigments/pap. (134x79,3) : **HKD 506 000** – NEW YORK, 4 déc. 1989 : *Neige sur le Mont Hua,* encre et pigments/pap., kakémono (181,5x87,5) : **USD 88 000** – HONG KONG, 15 nov. 1990 : *Pins à Hua Shan* 1972, encre/pap., kakémono (150,5x68) : **HKD 726 000** – HONG KONG, 2 mai 1991 : *Calligraphie,* encre/pap., kakémono (132x65) : **HKD 110 000** – NEW YORK, 25 nov. 1991 : *Pivoines,* encre et pigments/pap. (90,8x49,5) : **USD 8 800** – HONG KONG, 30 mars 1992 : *Jeune fille récoltant des feuilles de muriers,* encre et pigments/pap., makémono (66x51,2) : **HKD 792 000** ; *Le Mont Hua,* encre et pigments/pap., kakémono (246x106) : **HKD 1 100 000** – HONG KONG, 28 sep. 1992 : *Grenades,* encre et pigments/pap., kakémono

(108,8x98,8) : **HKD 132 000** ; *Fleurs de pruniers*, encre et pigments/pap., kakémono (96,6x51,8) : **HKD 154 000** – HONG KONG, 4 nov. 1996 : *Fleurs rouges* 1965, encre et pigments/pap., kakémono (66x51,5) : **HKD 276 000**.

SHI LU ou Shih Lu, Che Lou
XXᵉ siècle. Chinois.
Graveur de scènes animées.
Graveur, dont le style, réaliste, très minutieux et non sans originalité, se mettait au service des grands thèmes idéologiques de la Chine de son époque, telle la lutte contre le féodalisme contemporain, c'est-à-dire le bureaucratisme de l'appareil d'État.
BIBLIOGR. : Yoshiho Yonezawa, Michiaki Kawakita : *Arts of China : Paintings in Chinese Museums ; New Collections*, Tokyo, 1970.
VENTES PUBLIQUES : HONG KONG, 30 oct. 1995 : *Trois personnages* 1963, encre et pigments/pap. (44x31) : **HKD 34 500**.

SHIMAMARU
XIXᵉ siècle. Actif à Osaka vers 1830. Japonais.
Maître de l'estampe.

SHIMAMURA HOMEI
XIXᵉ-XXᵉ siècles. Japonais.
Sculpteur.
Il était actif à Tokyo. Il participa au Salon des Artistes Français, à Paris en 1900 pour l'Exposition Universelle, obtenant une mention honorable.

SHIMAMURA KANZAN
XIXᵉ-XXᵉ siècles. Japonais.
Peintre. Traditionnel.
Il était actif à Tokyo. Il participa au Salon des Artistes Français, à Paris en 1900 pour l'Exposition Universelle, obtenant une médaille de bronze. Il peignait sur soie.

SHIMIZU MOMO
Né en 1944. XXᵉ siècle. Japonais.
Graveur. Abstrait.
Depuis 1969, il participe à des expositions collectives : 1969-1970 Kyôto, les Indépendants ; 1973 Tokyo, groupe *Estampe* ; 1974 Tokyo, Association japonaise de gravure ; et Montréal, *Art japonais d'aujourd'hui*, Musée d'Art Contemporain.

SHIMIZU TOSHI
Né en 1896. Mort en 1945. XXᵉ siècle. Japonais.
Peintre.
VENTES PUBLIQUES : NEW YORK, 12 oct. 1989 : *Chantier de construction*, h/t (67,5x96,5) : **USD 71 500**.

SHIM MOON SEUP
Né en 1942 à Choong-Moo. XXᵉ siècle. Coréen.
Sculpteur. Abstrait.
Il fut élève du College of Fine Art de Séoul. Il pratique les arts martiaux à un très haut niveau. Il enseigne au Soodo Women's Teachers College de Séoul.
Il participe à de nombreuses expositions collectives : 1965 à 1972 Séoul, Exposition nationale d'Art coréen ; 1970, 1972 Séoul, *Avant-garde*, Musée national d'art contemporain ; 1971, 1973, 1975 Biennale de Paris ; 1974, Biennale de Séoul ; 1975 Biennale de São Paulo ; et Paris, 9ᵉ Biennale ; 1975, 1995 Séoul, *École de Séoul*, Musée national d'art contemporain ; 1976 Biennale de Sydney ; 1977-78 Paris, IIes Rencontres internationales d'art contemporain ; 1978, 1980, 1986 National Museum of Modern Art de Séoul ; 1989, 1992 Exposition internationale d'art de Chicago ; 1994 Festival d'Adélaïde (Australie) ; etc.
Il montre ses œuvres dans des expositions personnelles, depuis 1965 : 1965 Pusan ; 1972, 1977, 1979, 1982, 1983, 1985, 1989, 1993 Tokyo ; 1975, 1980, 1986, 1988, 1990, 1991, 1992, 1993, 1996 Séoul ; 1986 Milan ; 1988, 1990 Osaka ; 1989 Chicago ; 1990 Hiroshima, Nagoya, Osaka ; 1992 galerie Sigma de New York, et galerie Jacqueline Rabouan-Moussion à Paris, qui l'a de nouveau présenté en 1995 et en 1996 à la FIAC (Foire Internationale d'Art Contemporain).
Il réalise des formes simples mais de grandes dimensions, d'une grande simplicité presqu'à l'état brut, d'abord en bois pendant une dizaine d'années, puis en fer ou acier, il travaille aussi la terre cuite, matériaux qu'il peut mettre en relation réciproque. Son art a pu être rapproché de l'arte povera italien, du minimalisme américain, alors qu'il s'y réfère, en fait, à une tradition coréenne de pureté des formes, liée au Tao ce que confirme le titre générique de *Opening up*, révélatrice de l'élémentaire en

toute chose. Il explique lui-même : « J'essaie d'intervenir le minimum dans le choix du sujet et même dans l'action de création. En limitant au maximum l'expression du moi, alors je peux entrer en relation avec le monde infini. » Cette participation à l'universel par une certaine occupation de l'espace, ne pourrait s'accomplir sans prendre en compte l'écoulement du temps, aussi Moon-Seup Shim, par l'artefact d'un certain travail d'usure du matériau de la sculpture, confère à celle-ci les traces d'un passé porteur de son futur. ∎ J. B.
BIBLIOGR. : In : catalogue de la 9ᵉ Biennale de Paris, 1975 – in : catalogue de la galerie Hyundai, Séoul, FIAC, Paris, 1995 – Catalogue de l'exposition *Shim Moon-Seup*, gal. J. Rabouan-Moussion à la FIAC, Paris, 1996.
MUSÉES : SÉOUL (Nat. Mus. of Mod. Art) – SÉOUL (City Mus. of Art).

SHIMOTANI CHIHARU
Né en 1934. XXᵉ siècle. Japonais.
Graveur. Abstrait.
Il participe à des expositions collectives internationales : 1972, 1973 Tokyo (?), VIIᵉ et VIIIᵉ Salons du JAFA (Japan Art Festival Association) ; 1973 Biennale de São Paulo ; et Tokyo, Kyôto, Biennale internationale de l'Estampe ; 1974 Bradford (Angleterre), IVᵉ Biennale internationale de la gravure ; et Montréal, *Art japonais d'aujourd'hui*, Musée d'art contemporain.

SHIMOZAWA KIHACHIRÔ
Né en 1901 dans la préfecture d'Aomori. XXᵉ siècle. Japonais.
Graveur.
À partir de 1924 à Tokyo, il a figuré aux expositions de l'Académie impériale de peinture ; puis à celles de l'Académie nationale (Kokuga-kai), dont il est devenu membre, obtenant des Prix en 1931, 1933, 1940 ; à celles de l'Association japonaise de gravure, dont il était aussi membre, obtenant en 1954 le Prix Van Gogh ; en 1957 à la Biennale internationale de l'estampe. Il est l'auteur de l'ouvrage *Techniques de la Gravure*.

SHINAGAWA TAKUMI
Né en 1908 dans la préfecture de Niigata. XXᵉ siècle. Japonais.
Graveur, dessinateur.
Il étudia d'abord l'orfèvrerie au Collège d'art industriel de Tokyo, puis fut élève de Semmin Uno et de Koshiro Onchi. Il participa à des expositions collectives : 1960 Tokyo, sélectionné pour le concours d'art japonais contemporain de la société Tuttle ; 1957, 1960, 1962 Tokyo, Biennale internationale de l'estampe. Il était membre de l'Académie nationale de peinture et de l'Association japonaise de gravure.
Ses gravures sur bois et ses dessins font preuve d'une recherche constante et originale.

SHIN-EN. Voir HYAKUSEN

SHINGEI. Voir GEI-AMI

SHINKAI
XIIIᵉ siècle. Actif à la fin du XIIIᵉ siècle. Japonais.
Moine peintre.
Auteur de peintures bouddhiques dont une grande partie est conservée au temple Daigô-ji de Kyoto.

SHINKEN
Né en 1179. Mort en 1261. XIIIᵉ siècle. Japonais.
Moine peintre.
Prêtre de la secte du bouddhisme shingon, c'est un disciple du moine Seiken. Il fonde le sanctuaire Jizô-in du temple Daigô-ji de Kyoto, où sont conservées plusieurs de ses peintures bouddhiques.

SHINKÔ. Voir ITCHÔ

SHINN Everett
Né le 6 novembre 1876 à Woodstown (New Jersey). Mort en 1953 à New York. XXᵉ siècle. Américain.
Peintre de compositions à personnages, figures, nus, portraits, intérieurs et paysages urbains animés, aquarelliste, pastelliste, dessinateur, illustrateur, décorateur de théâtre. Réaliste. Groupe des Huit, ou groupe de l'Ashcan School (école de la poubelle).
Il fut élève de la Pennsylvania Academy of Fine Arts de Philadelphie, ville où, bien qu'encore très jeune, il partagea les activités d'un groupe, comprenant William Glackens, John Sloan, George Luks et Robert Henri, qui reconnaissait l'autorité de

Thomas Anshutz, le successeur de Thomas Eakins au poste de professeur de dessin et peinture à l'Académie de Pennsylvanie. En 1900, il vint à New York. En 1907, à la suite du refus, par le jury de la National Academy of Design, de l'ensemble des peintures présentées par Glackens, Sloan et Luks, Robert Henri démissionna de l'Académie et, l'année suivante, réunit dans une exposition ces peintres auxquels se joignirent Shinn, Prendergast, Ernest Lawson et Arthur B. Davies. Peu après, le groupe prit le nom de *The Eight* (Les Huit), animé par Robert Henri et théorisé dans son ouvrage *The Art Spirit*. L'exposition, unique puisque les participants n'exposèrent plus jamais ensemble, eut un considérable retentissement et le groupe fut bientôt qualifié d'« Ashcan School » (École de la Poubelle). Ensuite, Everett Shinn fut attaché comme décorateur au Théâtre Stuysevant de New York.

En 1908, Shinn fut donc l'un des participants de l'exposition, à la galerie Macbeth de New York, du futur Groupe des Huit. Il a ensuite figuré aux Expositions Internationales du Carnegie Institute de Pittsburgh.

En Pennsylvanie, il fit des illustrations pour les journaux régionaux, notamment le *Philadelphia Press*. À New York, il travailla pour le *Herold Tribune*, le *World*, le *Harper's*, le *Scribner's* et le *McClure's*. Il a illustré : en 1940 *Man without a Country* de Hale ; *Le Prince heureux et autres contes* d'Oscar Wilde ; en 1942 *Night before Christmas* de Moore.

En tant que peintre, dès ses débuts dans le groupe d'artistes de Philadelphie, l'influence, communément ressentie, de Thomas Eakins par l'intermédiaire de Thomas Anshutz, orienta Shinn à la recherche d'un art inspiré par la vie au quotidien, et spécialement par la vie américaine. Jusqu'à cette époque, l'histoire de la peinture américaine avait été constituée, fin XVIIIe et XIXe siècles, par les portraitistes « ambulants » et les peintres du folklore du grand ouest, souvent naïfs, puis par la peinture de genre « fin de siècle », les grands impressionnistes s'étant résolument établis en Europe. Quand ils furent à New York, les membres du Groupe des Huit, bien que chacun s'exprimant avec ses thèmes et ses moyens propres, orientèrent leur travail en sorte de sortir la peinture américaine d'une certaine léthargie aimable d'origine postimpressionniste représentée par la National Academy of Design. Se référant au mouvement réaliste qui les avait précédés, à Eakins et Winslow Homer, et par delà à William Mount et George Bingham, les peintres du Groupe des Huit, bientôt « École de la Poubelle », revendiquaient une spécificité américaine, situant leur réalisme dans la modernité du XXe siècle. Plaçant leur œuvre par rapport à l'industrialisation et à ses conséquences sur la vie prolétarienne en milieu urbain, ils projetaient d'en illustrer, en le dénonçant, les bruits, les odeurs, la crasse, le misérabilisme, la ville devenant avec eux motif de peinture, pour la première fois dans l'histoire de la peinture américaine.

Pour sa part, après son rattachement au Théâtre Stuysevant, Everett Shin fut alors très attaché à l'évocation du monde du spectacle, du ballet, du music-hall, du cirque, et à leurs acteurs dont il fut le portraitiste. S'il peignit aussi la vie industrielle des grandes métropoles américaines, notamment en 1911 dans les peintures murales de l'Hôtel de Ville de Trenton (New Jersey), des scènes de rue, des bagarres, il développa plutôt, comme Glackens et Prendergast, un sens esthétique des effets proprement picturaux. ■ Jacques Busse

signature: Everett Shin

signature: Everett Shin

Bibliogr. : J. D. Prown, Barbara Rose, in : *La Peinture Américaine, de la période coloniale à nos jours*, Skira, Genève, 1969 – in : *Diction. Univers. de la Peint.*, Le Robert, Paris, 1975 – in : *Washington Post, The Eight 75 Years Later*, Benjamin Forgey, 13 janvier 1983 – Marcus Osterwalder, in : *Dictionnaire des illustrateurs 1800-1914*, Ides et Calendes, Neuchâtel, 1989.
Musées : Chicago (Art Inst.) – New York (Metrop. Mus.) – New York (Whitney Mus. of American Art) : *Revue* 1908.
Ventes Publiques : New York, 15-16 jan. 1932 : *Ballet*, craies de coul. : USD **255** – New York, 9 oct. 1953 : *Le Clown* : USD 3 **750** – New York, 11 nov. 1959 : *Le Funambule* : USD 2 **750** – New York, 21 mai 1970 : *Scène de music-hall*, past. : USD 5 **500** – New York,

16 oct. 1974 : *Coin de rue, New York*, aquar. et past. : USD **14 000** – New York, 28 oct. 1976 : *Sur les quais de New York* 1895, aquar. et past. (56x75) : USD **27 000** – New York, 21 avr. 1977 : *Les amoureux* 1922, cr. et lav. (54,6x56) : USD 3 **500** – New York, 27 oct. 1977 : *Jeune femme à sa toilette* 1900, past./pap. brun (14,6x23) : USD 2 **750** – New York, 21 avr. 1977 : *Paris en hiver*, h/t (51x60,3) : USD 3 **300** – Portland, 7 avr 1979 : *Artiste et modèle*, cr. Conté (33x40,5) : USD 1 **800** – New York, 20 avr 1979 : *Is he home ?* 1903, past. (26x40) : USD 5 **250** – New York, 25 oct 1979 : *Samedi soir, Ringling Hotel, Sarasota, Floride* 1949, h/t (61,5x51,5) : USD **60 000** – New York, 2 déc. 1982 : *Portrait de Mme A. Stewart Walker* 1912, sanguine (43,7x52) : USD 5 **100** – New York, 2 déc. 1982 : *Polly's clown* 1946, h/cart. entoilé (40,6x30,5) : USD **12 500** – New York, 18 mars 1983 : *Nu s'habillant* 1907, craie rouge (32,7x42) : USD 1 **400** – New York, 8 déc. 1983 : *Le Clown* 1930, h/t (91,5x106,8) : USD **80 000** – New York, 23 mars 1984 : *Le Vaudeville*, past. (30,3x45,8) : USD **32 000** – New York, 15 mars 1985 : *Scène de rue avec carriole et cheval* 1902, cr. Conté, mine de pb et aquar. (22x16,6) : USD 1 **300** – New York, 30 mai 1986 : *Polly's clown* 1946, cart. entoilé (40,2x30,5) : USD **18 000** – New York, 28 mai 1987 : *Les Docks* 1899, past./pap. (57,2x57,2) : USD **70 000** – New York, 26 mai 1988 : *Rue de Paris en hiver* 1910, past./t. (54,2x65,2) : USD **308 000** – New York, 24 juin 1988 : *Le Jeune Roi*, aquar./pap., illustration pour le Prince heureux de O. Wilde (45x34) : USD 8 **250** ; *Le trapéziste* 1949, past./pap. (55x44) : USD 8 **250** – New York, 1er déc. 1988 : *La bagarre* 1899, aquar. et encre (21x33,6) : USD **22 000** – New York, 24 jan. 1989 : *Prophétie* 1945, aquar./pap. (39,5x37,8) : USD **990** – New York, 1er déc. 1989 : *Heureux Guy* 1944, h/t (61x51) : USD **52 800** – New York, 23 mai 1990 : *Ballerines*, h/t/cart. (25,5x20,3) : USD **24 200** – New York, 30 mai 1990 : *Fête champêtre* 1906, fus./pap. (27,3x48,7) : USD 2 **530** – New York, 27 sep. 1990 : *Le Châle éclatant* 1921, h/cart. (83x63,5) : USD 6 **600** – New York, 30 nov. 1990 : *Actrice en blanc sur la scène*, h/t (23,2x28,2) : USD **24 200** – New York, 29 nov. 1990 : *Marché aux fleurs à Paris*, past. et fus./t. (64,8x92) : USD **39 600** – New York, 17 déc. 1990 : *Nu dans un paysage* 1912, cr. brun/pap. (48,1x41,3) : USD 1 **760** – New York, 21 mai 1991 : *Dames dans un jardin*, h/t (76,2x90,8) : USD 1 **100** – New York, 22 mai 1991 : *Le Bowling* 1929, aquar. et cr. (24,1x35,5) : USD 2 **420** – New York, 6 déc. 1991 : *La Funambule* 1904, past./cart. (30,5x33) : USD **88 000** – New York, 27 mai 1992 : *Omnibus à chevaux* 1899, past./pap. (55,2x74,9) : USD **20 900** – New York, 28 mai 1992 : *La Chanteuse* 1902, h/t (67x44,2) : USD **176 000** – New York, 23 sep. 1992 : *Après le spectacle* 1934, past./pap. noir (45,7x30,5) : USD **24 200** – New York, 4 déc. 1992 : *Le Chat de la ruelle* 1933, past./cart. (49,2x66) : USD **28 600** – New York, 26 mai 1993 : *Café sur la terrasse d'un immeuble* 1925, past./pap. bleu/cart. (28,5x38,8) : USD **66 300** – New York, 21 sep. 1994 : *Ballerine* 1929, past./pap. (39,4x28,6) : USD **74 000** – New York, 22 mai 1996 : *Jeune femme sur scène*, h/t (25,4x30,5) : USD **44 850** – New York, 3 déc. 1996 : *Nu sur une chaise devant une bassine*, encre, cr., gche et pl./pap. (26,7x26,7) : USD 1 **495** – New York, 3 déc. 1996 : *Portrait de Paula Shinn* 1935, past. et fus./pap. bleu (37,8x47) : USD 2 **990** – New York, 4-5 déc. 1996 : *Nu allongé*, h/pan. (25,4x31,2) : USD **16 100** ; *Scène de rue en hiver* 1936, gche, aquar. et cr./pap. (34,3x26) : USD **18 400** – New York, 27 sep. 1996 : *Jeune fille française*, h/t/pan. (38,5x48,3) : USD **18 400** – New York, 5 juin 1997 : *Bus tiré par des chevaux* 1899, past./pap. (55,3x75,3) : USD **96 000** – New York, 23 avr. 1997 : *Femme sur une scène*, h/t (30,4x25,4) : USD **10 925** – New York, 6 juin 1997 : *Scène de théâtre parisien* 1907, past./pap. (38,1x44,4) : USD **96 000**.

SHINN Florence Scovel

Née en 1869 à Camden (New Jersey). Morte le 17 octobre 1940 à New York. XIXe-XXe siècles. Américaine.

Dessinateur, illustrateur.

Elle fut élève de la Pennsylvania Academy of Fine Arts à Philadelphie. En 1898, elle épousa Everett Shinn.

Dans la presse, elle collabora au *Century Magazine*. Elle a illustré : en 1898 *Widow O'Callaghan's Boys* ; en 1899 *Four-Masted Catboat* ; *Loom of Destiny* ; en 1900 *Autobiography of a Tomboy* ; en 1901 *The Van Dwellers* ; *Maggie McLanehan* de Zollinger ; en 1903 *New Boy at Dale* ; *Lovey Mary* de Rice ; *Mrs Wiggs of the Cabbage Patch* ; en 1904 *Dandelion Cottage* de Rankin.

Bibliogr. : Marcus Osterwalder, in : *Dictionnaire des illustrateurs 1800-1914*, Ides et Calendes, Neuchâtel, 1989.

SHINNÔ. Voir NÔAMI

SHINODA MORIO
Né en 1931 à Tokyo. XX^e siècle. Japonais.
Sculpteur. Expressionniste.
À partir de 1952, il occupa un poste d'assistant à l'Institut d'Art Appliqué de Tokyo. À partir de 1955-56, il a participé aux activités de l'Association d'Art Moderne. En 1963-64, il partit étudier pendant un an à l'Art Institute de Chicago.
Depuis son séjour à Chicago, il participe à des expositions collectives : 1963 Tokyo, *Nouvelle Génération de Sculpteurs Japonais*, au Musée National d'Art Moderne ; et *Exposition des Chefs-d'œuvre*, au journal Asahi ; 1964, 1965 Kyoto, *Tendances de la Sculpture et de la Peinture Japonaises Contemporaines*, au Musée National d'Art Moderne ; 1965 Biennale de Tokyo ; et Musée d'Ube, *Exposition en plein-air de Sculpture japonaise* ; 1965-66 New York, *Nouvelle Peinture et Nouvelle Sculpture Japonaises*, au Museum of Modern Art ; 1966 Biennale de Venise ; et I^re JAFA (Japan Art Festival Association) à New York ; etc.
Ses sculptures peuvent rappeler l'expressionnisme hérité de l'art de Germaine Richier.
MUSÉES : KAMAKURA (Mus. d'Art Mod.) – MAGAOKA (Mus. d'Art Contemp.).

SHINODA Toko
Née en 1913 en Mandchourie, de parents japonais. XX^e siècle. Japonaise.
Peintre, dessinateur, calligraphe. Abstrait tendance minimaliste.
Dès l'âge de six ans elle commença à étudier la calligraphie avec son père puis à l'école. Depuis 1950, elle est membre de l'*Institut de Calligraphie comme Art*. Au cours d'un voyage aux États-Unis, elle séjourna à New York en 1956-1958.
Elle exposa pour la première fois à Tokyo en 1940. Elle participe à des expositions collectives : en 1958, au Musée d'Art Moderne de New York et au Musée d'Art Moderne de Tokyo ; en 1954, à São Paulo, exposition de calligraphie japonaise ; en 1955, à Washington, au Musée Cernuschi de Paris, en Suède, expositions de calligraphie japonaise ; en 1959, au Musée Kröller-Müller d'Otterlo en Hollande ; en 1961, au Carnegie Institute de Pittsburg, à l'Académie des Arts de Berlin, à la Biennale de São Paulo ; en 1962, au Musée d'Art Moderne de Tokyo ; en 1967, à la Société Royale de Dublin ; en 1979, avec Okada Kenzo et Tsutaka Waichi, elle participa à l'exposition intitulée *Les trois pionniers de l'Art abstrait dans le Japon du XX^e siècle*, itinérante à la Phillips Collection de Washington, la Galerie des Beaux-Arts de Columbus, le Collège des Beaux-Arts de l'Université du Texas à Austin, le Musée d'Art d'Indianapolis et l'Institut Munson-Williams-Proctor d'Utica (N. Y.).
Elle fait des expositions personnelles : nombreuses à Tokyo, Boston (1956), Chicago et Paris (1957), Bruxelles (1959), Tokyo (1961), New York (1965, 1968, 1971, 1975, 1977).
Elle est un des représentants importants de la calligraphie japonaise moderne. Elle a écrit : *Pour apprendre la nouvelle calligraphie en douze mois*. Lors de son séjour à New York, elle put constater des équivalences entre ses travaux et ceux de Franz Kline et Jackson Pollock et également des interprétations rythmiques du Jazz de cette période. Ses caractères calligraphiques développent leurs griffures nerveuses et acérées sur des fonds, préparés comme des peintures abstraites gestuelles, constitués de grands signes découpés en réserves blanches sur des gris sombres et chauds. Des peintures ultérieures, telle *Paulownia* passée en vente publique en 1994 New York, formées de quelques surfaces en aplats monochromes strictement délimitées, font penser à une évolution dans le sens d'une abstraction géométrique à tendance minimaliste.
BIBLIOGR. : Michel Seuphor, in : *Diction. de la Peint. Abstraite*, Hazan, Paris, 1957.
MUSÉES : LA HAYE (Mus. de la Ville) – NEW YORK (Solomon R. Guggenheim Mus.) : *Snow* 1956 – OTTERLO (Mus. Kröller-Müller) – TOKYO (Mus. Nat. d'Art Mod.).
VENTES PUBLIQUES : NEW YORK, 7 mai 1991 : *Pluie*, encre/pap./cart. (166,3x129,8) : **USD 2 200** – NEW YORK, 27 avr. 1994 : *Paulownia*, encre/pap. en deux pan. (chaque 168,6x62,2) : **USD 24 150.**

SHINPEI
XIX^e siècle. Actif à Osaka en 1813. Japonais.
Maître de l'estampe.
Peut-être originaire de Kyoto, il n'est pas impossible qu'il soit le même artiste que Yukinaga.

SHINSEI. Voir KENZAN OGATA
SHINSETSU. Voir MOTOHIDE
SHINSHÔ. Voir BUSON
SHINSÔ. Voir SOAMI
SHIN SOO-HEE
Née en 1944. XX^e siècle. Coréenne.
Peintre. Abstrait.
De 1962 à 1966, Shin Soo-Hee fut élève de la Faculté des Beaux-Arts de l'Université Nationale de Séoul ; de 1966 à 1968 de l'École des Beaux-Arts de Paris, en section art monumental. En 1983, 1984, elle travailla à l'Université de Stanford, aux États-Unis, en atelier de monotype. Elle travaille à Séoul et à Paris.
Elle participe à des expositions collectives, notamment en 1993 à Levallois (Hauts-de-Seine) et, depuis 1954, expose individuellement et régulièrement à Séoul.
En 1968, elle a réalisé une peinture murale pour le Centre de la Jeunesse de Neuilly-sur-Seine. Elle voyage à travers l'abstraction, en éprouvant les nombreuses ouvertures. Presque toujours gestuelle et non géométrique, c'est du côté du paysagisme abstrait qu'elle se retrouve le plus souvent. Elle précise elle-même que la spontanéité de son graphisme gestuel, d'origine calligraphique, vise à créer un « espace spirituel », et que la couleur bleue, constante dans son travail, symbolise l'immensité de l'esprit humain et universel.
BIBLIOGR. : Divers : catalogue de l'exposition *Shin Soo-Hee : Blue Paintings*, Gallery S. M., Séoul, 1995.

SHIN SUI
Né en 1877. Mort en 1968. XX^e siècle. Japonais.
Graveur de figures, portraits, paysages. Traditionnel.
Il travaillait sur oban ou sur aiban, papiers de grand ou de moyen format.
VENTES PUBLIQUES : NEW YORK, 16 avr. 1988 : *Beauté dans une tempête de neige*, estampe oban tate-e (43,1x27,3) : **USD 7 150** – LONDRES, 16 juin 1988 : *Portrait « okubi-e » d'une jeune femme appliquant du rouge sur ses lèvres avec son doigt*, estampe dai oban tate-e (43x61,1) : **GBP 2 420** – LONDRES, 9 nov. 1988 : *Portrait « okubi-e » d'une jeune femme de profil portant sa manche à son menton*, estampe oban tate-e (43x26,5) : **GBP 1 650** – NEW YORK, 20 avr. 1989 : *Jeune femme coupant ses ongles d'orteils 1929*, estampe dai oban tate-e (43,9x28,5) : **USD 7 700** – NEW YORK, 15 juin 1990 : *Jeune femme sous un parapluie bleu pendant une averse*, estampe aiban tate-e (36x25,7) : **USD 1 540** – NEW YORK, 27 mars 1991 : *Le temple Ukimi dans la province de Katatade 1918*, estampe aiban tate-e, série des Huit vues de Omi lac Biwa (32,3x22,2) : **USD 3 850** – NEW YORK, 23 oct. 1991 : *Tempête de neige 1932*, estampe dai oban tate-e (43,5x27,8) : **USD 13 200** – *Jeune femme accroupie se limant les ongles 1936*, estampe dai oban tate-e (51,2x33,3) : **USD 9 350.**

SHIN SUNG-HY
Né en 1948. XX^e siècle. Coréen.
Peintre. Abstrait.
En 1971, il fut élève de l'Art College de Séoul. Il participe à des expositions collectives, dont : 1977 IV^e Triennale de l'Inde ; 1980 Paris, Whanki foundation ; 1983 Paris, Salon de Mai ; Tokyo, Osaka et autres villes du Japon ; 1985 São Paulo, XIII^e Biennale ; 1987 Séoul, *Artistes des années 1980*, galerie Hyundai ; 1989, 1991 Séoul, *Seoul Art Fair*, galerie Hyundai ; 1995 Paris, FIAC (Foire Internationale d'Art Contemporain), présenté par la galerie Hyundai de Séoul ; etc. Il expose individuellement : 1982 Los Angeles ; 1988 Séoul, National Museum of Contemporary Art ; 1988, 1994 Séoul, galerie Hyundai ; 1992 New York, galerie Sigma ; 1997 Paris, galerie Baudoin-Lebon ; etc.
Sa peinture, abstraite, semble se situer entre matiérisme, monochrome, art pauvre.
BIBLIOGR. : In : catalogue de la galerie Hyundai, FIAC, Foire Internationale d'Art Contemporain, Paris, 1995.

SHIN-YÔ, de son vrai nom : Ba Dôryô, noms de pinceau : Kitiyama et Shin-Yô
Mort en 1801. XVIII^e siècle. Actif à Edo (actuelle Tokyo). Japonais.
Peintre.
Peintre de l'école Nanga, père du peintre Kangan.

SHINZABURÔ. Voir GIBOKUSAI
SHINZAI
Mort en 860. IX^e siècle. Japonais.
Peintre.

Peintre religieux, il fut l'élève d'En-chin. On connaît de lui un portrait de Kobo Daishi.

SHIOUN, pseudonyme de Nakasato Michiko
Née le 23 décembre 1943 à Nishinomiya (Osaka). xxᵉ siècle. Active en France. Japonaise.
Peintre de portraits, animaux, paysages.
Elle fit d'abord des études de littérature au Japon, puis d'esthétique et d'arts plastiques à Paris, où elle vit et travaille.
Elle montre ses œuvres dans des expositions, notamment à Paris, au Grand Palais, au centre Georges Pompidou, à l'UNESCO.
Elle a également étudié la calligraphie, qui influence sa manière.

SHIPHAM Benjamin
Né en 1806 à Nottingham. Mort en 1872 à Nottingham. xixᵉ siècle. Britannique.
Peintre de paysages.
Shipham subit l'influence de Henry Dawson. Il peignit particulièrement des sujets du centre de l'Angleterre et du Pays de Galles. Il exposa à Londres de 1852 à 1872, notamment à la Royal Academy, à la British Institution, et à Suffolk Street.
Musées : GLASGOW : *Paysage avec bétail et figures* – NOTTINGHAM : *Champ de blé* – *Près de Beddgelert* – *Vue de Wilford.*
Ventes Publiques : LONDRES, 14 fév. 1978 : *Paysans se rendant au marché*, h/t (44,5x65) : **GBP 1 400** – LONDRES, 30 mars 1982 : *La charrette des bûcherons*, h/t (56x81) : **GBP 1 600** – LONDRES, 29 mars 1983 : *Bulwell, Nottinghamshire*, h/t (76x99) : **GBP 1 500.**

SHIPLEY Giorgiana, plus tard Mrs Francis Hare Naylor
Morte en 1806 à Lausanne. xviiiᵉ siècle. Britannique.
Peintre de portraits amateur.
Elle exposa, encore jeune fille, un portrait à la Royal Academy en 1781.

SHIPLEY William
Né en 1714. Mort le 28 décembre 1803 à Manchester. xviiiᵉ siècle. Britannique.
Peintre de portraits et paysagiste.
William Shipley est plutôt connu comme fondateur d'œuvres artistiques que pour ses ouvrages. Après avoir été professeur de dessin à Northampton, il vint à Londres et fonda la Saint Martin's Lane Academy, appelée d'abord Shipley's School. Il fut aussi fondateur de la Society of Arts.

SHIPSTER Robert
xviiiᵉ siècle. Actif à Londres entre 1796 et 1799. Britannique.
Graveur au burin.
Élève de F. Bartolozzi.

SHI PU ou Che P'ou ou Shih P'u, surnom : Zibo
Originaire de Qiantang, province du Zhejiang. xviiiᵉ siècle. Actif vers 1740. Chinois.
Peintre.
Peintre de paysages, de bambous et de rochers dans le style des maîtres de la dynastie Yuan.

SHI QING ou Che Ts'ing ou Shih Ch'ing, surnom présumé : Rongyang
xiiiᵉ-xivᵉ siècles. Actif pendant la dynastie Yuan (1279-1368). Chinois.
Peintre.
Il n'est pas mentionné dans les biographies d'artistes, mais c'est sans doute un moine peintre dont le style est assez proche de celui de Tan Zhirui (actif au début du xivᵉ siècle).

SHI QIREN
Né en 1946. xxᵉ siècle. Chinois.
Peintre de figures, portraits. Style occidental.
Il est diplômé du Collège des Beaux-Arts de l'Université de Shangai où il travailla dans le département de peinture à l'huile. Il remporta la médaille de bronze à l'Exposition Nationale des Beaux-Arts. Il est professeur associé à l'Institut de Recherches sur la peinture à l'huile et la sculpture de Shangai.
Ventes Publiques : HONG KONG, 30 oct. 1995 : *Portrait de Du Fu*, h/t (176,5x178) : **HKD 115 000.**

SHIRAGA KASUO ou Kazuo
Né en 1924 à Amagasaki (près d'Osaka, préfecture de Hyogo). xxᵉ siècle. Japonais.
Peintre. Abstrait-informel. Groupe Gutaï.
Il fut élève de l'École des Beaux-Arts de Tokyo, d'autres sources indiquent l'Académie des Beaux-Arts de Kyoto, où il étudia la peinture traditionnelle. En 1953, il fut un des co-fondateurs du groupe Zéro, avec Kaneyama, Tanaka, Murakami. En 1955, il se

convertit à la peinture à l'huile occidentale moderne. Il se joignit alors au groupe Gutaï, créé en 1954 par Yoshihara Jiro, dans le but d'ouvrir l'art japonais à toutes les formes d'expression possibles, à tous les matériaux, toutes les attitudes, aussi bien dans des manifestations en plein air que dans des lieux institutionnels et des galeries d'art. La venue à Tokyo et l'influence du critique Michel Tapié contribua au rayonnement du groupe en Europe et aux États-Unis ; toutefois il en tempéra les excès démonstratifs et en orienta l'activité du groupe sur la peinture abstraite, dont il était alors un des principaux défenseurs.
Shiraga commença à exposer au Salon Shinseisaku, avec le groupe Zéro. En 1955 et dans les années suivantes jusqu'en 1970, il a exposé avec le groupe Gutaï, à Osaka, dans le Kansaï et à Tokyo ; en 1957, il a participé au *Word Modern Art Show*, à Tokyo et Osaka ; en 1959, il a exposé à New York, galerie Marta Jackson ; en 1962 seul, et en 1965 avec le groupe Gutaï, à Paris, galerie Stadler ; en 1988 Marseille, *L'Art moderne à Marseille. La collection du Musée Cantini.*
Shiraga pratique une peinture très en matière, appliquée à la main puis écrasée au pied, dont les énormes et violentes giclures, coulées, éclaboussures, traînées, tiennent autant de la calligraphie extrême-orientale que de l'expressionnisme abstrait. ■ J. B.
Bibliogr. : Michel Tapié, in : *Continuité et avant-garde au Japon*, Turin, 1961 – in : catalogue du *1ᵉʳ Salon International des Galeries Pilotes*, Mus. cantonal, Lausanne, 1963 – in : *L'Art moderne à Marseille. La collection du Musée Cantini*, Marseille, 1988 – in : *Diction. de l'Art Mod. et Contemp.*, Hazan, Paris, 1992.
Musées : MARSEILLE (Mus. Cantini) : *Amagazaki* 1924.

SHIRAI AKIKO
Née en 1935 à Dairen en Mandchourie, de parents japonais. xxᵉ siècle. Japonaise.
Graveur. Abstrait.
En 1959, elle fut diplômée du département de peinture à l'huile ; en 1964, du département de gravure de l'Université des Beaux-Arts de Tokyo. Une bourse d'étude lui permit de passer un an aux États-Unis. Elle est membre de l'Association Japonaise de Gravure.
Depuis 1962, elle participe à des expositions collectives, dont : 1962, 1963, 1964, 1966 Tokyo, Exposition d'art japonais moderne ; 1966 Tokyo, Concours Shell, où elle reçut un Prix d'excellence ; Biennale Internationale de l'Estampe ; et *Exposition des chefs-d'œuvre*, au journal Asahi ; 1967 Biennale de São Paulo ; en Suisse, Triennale internationale de la gravure en couleurs ; 1967, 1968 Tokyo (?), 2ᵉ et 3ᵉ JAFA (Japan Art Festival Association) ; etc.

SHIRATAKI IKUNOSUKE
Né en 1873 dans la préfecture de Hyogo. Mort en 1961. xixᵉ-xxᵉ siècles. Japonais.
Peintre de paysages, fleurs. Style occidental.
Il fut élève de Yamamoto Hosui et, avec Kuroda Seiki. Il sortit diplômé de l'École des Beaux-Arts de Tokyo en 1898 et rejoignit le *Hakubakai* (Cercle du Cheval Blanc). Entre 1904 à 1910, il voyagea en Europe et aux États-Unis.
Il participa à des expositions officielles japonaises et internationales, notamment, en 1900, au Salon des Artistes Français de Paris, pour l'Exposition Universelle. En 1921, il reçut l'Académie des Beaux-Arts Japonaise, dont le Prix Impérial.
Il est considéré comme un des précurseurs de l'introduction de l'art occidental au Japon.
Ventes Publiques : NEW YORK, 12 oct. 1989 : *Rue de village en France*, h/t (33,7x45,7) : **USD 5 500** ; *Roses dans un vase*, h/t (40,8x53,2) : **USD 3 850** – NEW YORK, 16 oct. 1990 : *Crépuscule*, h/pan. (23,7x33) : **USD 3 080.**

SHIRATO Francisc
Né en 1877 à Craiova. xxᵉ siècle. Roumain.
Peintre, dessinateur.
Il fut élève de l'École des Beaux-Arts de Bucarest, puis de celle de Düsseldorf. Il devint professeur à l'Académie des Beaux-Arts de Bucarest.
Il collabora à de nombreux journaux et revues, en tant que dessinateur et chroniqueur artistique.

SHIRAYAMA MASANARI
Né le 22 mars 1916 à Tokyo. xxᵉ siècle. Actif en France. Japonais.
Peintre de scènes animées, paysages, paysages urbains, peintre à la gouache, aquarelliste, graveur. Postimpressionniste.

Il participe régulièrement au Salon de la Société Nationale des Beaux-Arts, à Paris.
Il peint les paysages typiques parisiens, des scènes animées dans le Midi de la France, au Maroc.

SHIRLAW Walter

Né le 6 août 1838 à Paisley (Écosse). Mort le 26 décembre 1909 à Madrid. XIXᵉ-XXᵉ siècles. Britannique.

Peintre de genre, figures, portraits, paysages, peintre de compositions murales, pastelliste, graveur, dessinateur, illustrateur.

Il fut élève de Johann Leonhard Raab, Alexander von Wagner, Arthur de Ramberg, Wilhelm von Lindenschmit à l'Académie des Beaux-Arts de Munich. En 1888, il devint membre de la National Academy de New York.
Il exposait aux États-Unis et en Europe : fut médaillé à l'Académie Royale de Munich ; en 1876, médaillé à Philadelphie ; en 1889, mention honorable au Salon des Artistes Français de Paris, pour l'Exposition Universelle ; en 1901, médaille d'argent à Buffalo ; en 1904, médaille d'argent à Saint-Louis.
Il a réalisé de nombreuses peintures murales, travaillant en 1861 à Chicago, depuis 1877 à Munich et à New York.

VENTES PUBLIQUES : WASHINGTON D. C., 30 sep. 1984 : *Scène de moisson*, h/t (73x103,2) : **USD 4 500** – NEW YORK, 31 mars 1994 : *Bacchus jeune*, h/t (49,5x103,5) : **USD 1 840** – NEW YORK, 12 sep. 1994 : *Bonjour !*, h/t (121,9x73,7) : **USD 747** – NEW YORK, 28 sep. 1995 : *Personnage féminin néo-classique*, fus. et past./pap. chamois (138,4x80,6) : **USD 4 887**.

SHIRLEY Henry

Mort en 1870. XIXᵉ siècle. Britannique.

Peintre de genre, paysages animés, paysages, paysages d'eau.

Il exposa à la Royal Academy entre 1844 et 1859.
MUSÉES : GLASGOW : *Scène sur une rivière hollandaise*.
VENTES PUBLIQUES : LONDRES, 22 nov. 1968 : *Vue d'un lac du Pays de Galles* : **GNS 750** – LONDRES, 28 nov. 1972 : *Personnages au bord d'une rivière* : **GBP 980** – LONDRES, 27 jan. 1976 : *Le repos dans la clairière*, h/t (44x58,5) : **GBP 240** – LONDRES, 14 fév. 1978 : *Llanberis lake, Wales 1836*, h/t (59,5x107) : **GBP 700** – LONDRES, 6 juin 1980 : *La partie de pêche*, h/t (54,6x75) : **GBP 950** – LONDRES, 8 fév. 1991 : *Jeune femme dessinant sous les arbres de Hampstead Heath*, h/t (62x108,5) : **GBP 5 280** – LONDRES, 3 nov. 1993 : *L'approche de l'orage 1852*, h/t (46,5x61,5) : **GBP 2 530** – LONDRES, 10 mars 1995 : *La course de petits bateaux 1864*, h/cart. (23,5x39,4) : **GBP 2 070**.

SHIRLEY-FOX John. Voir **FOX John Shirley**

SHIRLOW Joseph

XIXᵉ-XXᵉ siècles. Australien.

Peintre de paysages.

Il était actif à Victoria.
VENTES PUBLIQUES : NEW YORK, 22 fév. 1911 : *Après l'orage* : **USD 110**.

SHIRO-TANAKA Flavio

Né en 1928 à Sapporo-Hokkaido. XXᵉ siècle. Depuis 1931 actif, puis naturalisé au Brésil. Japonais.

Peintre. Expressionniste-abstrait.

Il passa son enfance dans la forêt amazonienne, avant de s'établir à São Paulo. En 1953, il vint à Paris, où il apprit la mosaïque avec Séverini, la gravure avec Friedlander, la lithographie à l'École des Beaux-Arts.
Il participe à des expositions collectives, surtout à Paris, notamment en 1961 à la Biennale, en 1962 au Salon des Réalités Nouvelles ; ainsi qu'en 1966 à la Biennale de Cordoba (Argentine) ; en 1970 à *Vision 24*, peintres et sculpteurs d'Amérique-latine, à Rome. Il expose individuellement depuis 1956, au Brésil et en Europe.
Sa peinture relève d'un expressionnisme-abstrait ou abstraction informelle, plus rare au Brésil que les formes géométriques de l'abstraction, dont les volutes tendent à une sorte de calligraphie grasse.

BIBLIOGR. : In : catalogue de l'exposition *Vision 24 – Peintres et Sculpteurs d'Amérique-latine*, Institut Italo-latino-américain, Rome, 1970 – Damian Bayon et Roberto Pontual : *La Peinture de l'Amérique latine au XXᵉ siècle*, Éditions Menges, Paris, 1990.

SHIRREFF Charles ou **Sheriff** ou **Sherriff** ou **Shireff**

Né vers 1750 à Édimbourg. XVIIIᵉ siècle. Britannique.

Peintre et miniaturiste.

À partir de 1768 il fut élève à Londres de la Royal Academy et de Th. Burgess. Il travailla à Londres et s'établit à Bath en 1796. De 1796 à 1809 il fit un voyage aux Indes (Madras, Calcutta). Il revint à Bath achever sa carrière. Le Musée Victoria and Albert de Londres conserve de lui plusieurs miniatures.

SHIRREFFS John

XIXᵉ-XXᵉ siècles. Britannique.

Peintre de genre, aquarelliste.

Il fut actif de 1890 à 1937.
VENTES PUBLIQUES : ÉDIMBOURG, 2 mai 1991 : *Chaleur d'un foyer* 1927, aquar. (35,5x24,8) : **GBP 528**.

SHI RUI ou **Che Jouei** ou **Shih Jui**, surnom : **Yiming**

Originaire de Qiantang, province du Zhejiang. XVᵉ siècle. Actif dans la première moitié du XVᵉ siècle. Chinois.

Peintre.

Peintre de paysages, d'architectures et de figures, il travaille dans le style de Sheng Mao (actif vers 1310-1360). Pendant l'ère Xuande (1426-1435), il est appelé au palais impérial. Certaines de ses œuvres sont conservées dans des musées japonais, notamment, *Paysage avec édifices palaciaux*, œuvre signée du Musée Nezu de Tokyo et deux rouleaux en hauteur qui forment une paire et sont au registre des Biens Culturels Importants, au Musée Tokugawa de Nagoya, *Ning Qi montant un bœuf* et *Ni Kuan labourant son champ*, en couleurs sur soie, chacun portant le cachet du peintre et des poèmes de contemporains.

SHI RUYUAN

Né en 1944 dans la province du Shansi. XXᵉ siècle. Chinois.

Peintre de paysages animés, animalier, fleurs. Traditionnel.

Il travaille avec des encres et couleurs chinoises sur papier. Les fleurs et les oiseaux sont ses sujets de prédilection.
BIBLIOGR. : In : catalogue de l'exposition *Peintres traditionnels de la République populaire de Chine*, galerie Daniel Malingue, Paris, 1980.

SHIRVING Archibald. Voir **SKIRVING**

SHISAN. Voir **GYOKUSHÛ**

SHI SE ou **Che Sö** ou **Shih Sê**, nom de pinceau : **Nian**

XVIIᵉ siècle. Actif dans la seconde moitié du XVIIᵉ siècle. Chinois.

Peintre.

Peintre de paysages dans le style des maîtres de la dynastie Yuan, c'est un prince impérial, le Prince Yu, cousin de l'empereur Qing Shunzhi (règne 1644-1661). Le National Palace Museum de Taipei conserve une de ses œuvres signée et datée 1682, *Paysage d'été*.

SHISEI. Voir **RAI SANYO**

SHISEKI KUSUMOTO, surnom : **Kunkaku,** noms de pinceau : **Sekkei, Katei** et **Sôgaku**

Né en 1712. Mort en 1786. XVIIIᵉ siècle. Japonais.

Peintre.

Il fait partie de l'école de Nagasaki et aurait été l'élève du peintre chinois Ziyan, lequel aurait séjourné à Nagasaki. Il peignit des bambous, des fleurs et des oiseaux.
VENTES PUBLIQUES : NEW YORK, 17 oct. 1989 : *Oiseaux sur une branche fleurie recouverte de neige*, encre et pigments/soie, kakémono (123x42,3) : **USD 9 900**.

SHISHIDO TOKUDO

Née en 1930 à Tokyo. XXᵉ siècle. Japonaise.

Graveur, lithographe.

En 1948, elle fut diplômée du Collège féminin des Beaux-Arts de Tokyo. En 1952, elle fut élève d'un collège d'art et d'artisanat de Californie. De 1957 à 1959, elle poursuivit sa formation au Musée des Beaux-Arts de Boston et à l'École des Beaux-Arts de l'Université de Stanford, aux États-Unis. Sur le retour, elle visite l'Europe et l'Asie du Sud-est. Elle est membre de l'Association Japonaise de Gravure.
Dès 1953, elle participe aux activités de l'Association Japonaise de Gravure ; en 1955, elle figure à l'exposition du Club d'Art

Graphique ; en 1956 à l'exposition de Gravures des Femmes Artistes ; en 1960, ses gravures sur cuivre et sur bois, ses lithographies, sont exposées à la Biennale Internationale de l'Estampe de Tokyo.

SHISHKIN Ivan Ivanovich
Né en 1831 ou 1832. Mort en 1888 ou 1898. xixe siècle. Russe.
Peintre de paysages animés, paysages d'eau, aquarelliste.

Il étudia au Collège d'Art de Moscou et plus tard à l'Académie de Saint-Pétersbourg.

Il fut le premier paysagiste russe à attacher de l'importance à l'étude du plein-air. Le thème essentiel de son œuvre est la beauté de sa terre natale.

Bibliogr. : A. Savinov : *Shishkin*, Leningrad, 1981.

Ventes Publiques : Londres, 10 fév. 1978 : *Troupeau dans un paysage fluvial* 1869, h/t (68,5x130,8) : **GBP 5 000** – Londres, 14 mai 1980 : *La clairière*, h/cart. (34x30) : **GBP 1 100** – Londres, 27 nov. 1981 : *Arbres*, h/cart. (57,1x42,5) : **GBP 1 500** – Londres, 3 mars 1982 : *En forêt* 1895, pl. (106x80,5) : **GBP 7 500** – New York, 24 mai 1984 : *La forêt* 1881, h/t mar./cart. (23,5x33) : **USD 6 000** – Londres, 13 fév. 1986 : *Un chemin en forêt au crépuscule* 1896, h/t (159x118) : **GBP 16 000** – Londres, 14 nov. 1988 : *Une forêt de pins* 1880, h/t (130,5x79) : **GBP 8 800** ; *Personnages près d'un lac de forêt*, h/t (69x51) : **GBP 18 700** – Londres, 5 oct. 1989 : *Paysage d'été à Valaam* 1858, h/t (65,8x93) : **GBP 38 500** – New York, 16 juil. 1992 : *Dans la forêt de pins*, h/t (23,5x14,6) : **USD 1 100** – New York, 26 mai 1994 : *La porte de l'enclos* 1885, h/t (195,6x120,7) : **USD 68 500** – Londres, 15 juin 1995 : *Panorama d'un lac en forêt* 1886, sépia et aquar. sur cr. (24x33) : **GBP 3 680** – Londres, 14 déc. 1995 : *La barrière* 1885, h/t (195,6x120,7) : **GBP 155 500** – Londres, 17 juil. 1996 : *Étude de paysage* 1890, h/t (30,5x50) : **GBP 15 525** – Londres, 19 déc. 1996 : *Chemin à travers le bois*, h/t (58x36) : **GBP 36 700** – Londres, 11-12 juin 1997 : *Une colline karélienne*, h/t (25x33) : **GBP 5 750**.

SHISUI. Voir KENZAN OGATA

SHITAO. Voir DAOJI SHITAO YUANJI

SHITNEFF Jevgenij Ivanovitch. Voir JITNEFF

SHI YANJIE ou Che Yen-Tsie ou Shih Yen-Chieh, surnom : Ruizi
Originaire de Shaoxing, province du Zhejiang. xviie siècle. Actif au début de la dynastie Qing, dans la seconde moitié du xviie siècle. Chinois.
Peintre.

Peintre de bambous à l'encre dont le British Museum de Londres conserve une œuvre signée, *Bambous*, d'après Wu Zhen.

SHI YUAN ou Che Yuan ou Shih Yüan
Originaire de Yangzhou, province du Jiangsu. xviiie siècle. Actif vers 1770. Chinois.
Peintre.

Célèbre peintre d'ânes que l'on appelle familièrement Shi Lüer, Shi l'Âne. Le Musée National de Stockholm conserve une de ses œuvres signée et datée 1774, *Deux hommes sur des ânes*.

SHI YUNYU ou Che Yun-Yu ou Shih Yün-Yü, surnom : Zhiru, noms de pinceau : Zhuotang et Zhutang
Né en 1756, originaire de Suzhou, province du Jiangsu. Mort en 1837. xviiie-xixe siècles. Chinois.
Peintre.

Écrivain et poète, il est connu comme peintre de bambous.

SHIZAN SO, de son vrai nom : Kusumoto Hakkei, surnom : Kunshaku, noms de pinceau : Taikei et Sekko
Né en 1733. Mort en 1805. xviiie siècle. Japonais.
Peintre.

Disciple de son père Shiseki (1712-1786), il fait partie de l'école de Nagasaki. Il travailla à Edo (aujourd'hui Tokyo).

Ventes Publiques : New York, 26 mars 1991 : *Coq sous l'averse*, encre et pigments/soie, kakémono (98,4x44) : **USD 13 200**.

SHIZENG. Voir CHEN HENGKE

SHI ZHONG ou Che Tchong ou Shih Chung, de son vrai nom : Xu Duanben, surnom : Tingzhi, nom de pinceau : Chiweng
Né en 1437, originaire de Nankin. Mort vers 1517. xve-xvie siècles. Chinois.
Peintre.

Peintre de paysages dans le style des maîtres de la dynastie Yuan, il est ami de Shen Zhou (1427-1509).

Musées : Boston (Fine Arts Mus.) : *Paysage hivernal* daté 1504, encre sur pap., rouleau en longueur, poème et deux cachets du peintre – Cologne (Mus. für Ostasiatische Kunst) : *Pêcheur dans un paysage d'hiver* signé et daté 1506, encre sur soie, rouleau en longueur, poème et colophon du peintre, quatre cachets du peintre et deux de collectionneurs – Taipei (Nat. Palace Mus.) : *Paysage d'après Huang Gongwang* signé et daté 1504, poème et colophon du peintre.

SHIZU QING ou Che-Tsou, Shih-Tsu
Né en 1638. Mort en 1661. xviie siècle. Chinois.
Peintre de figures, paysages.

Empereur Shunzhi Qing, ou Chouen-tche T'sing, ou Shunchih Ch'ing, il règna de 1644 à 1661. Il subsiste plusieurs de ses œuvres parmi lesquelles *Bodhidharma traversant le Yangzi sur un roseau*, signé et daté 1655, peinture offerte au Secrétaire du Grand Conseil, au Musée National de Stockholm, et *Paysage*, signé et daté 1655 ainsi que *Zhong Kui*, rouleau signé et offert à Dai Mingshuo président du Bureau de la Guerre, au National Palace Museum de Taipei.

SHLAPAK Anatoly
Né en 1929 à Odessa. xxe siècle. Russe.
Peintre de paysages, de natures mortes, fleurs. Post-impressionniste.

Il peint dans une technique proche du pointillisme des néo-impressionnistes.

Ventes Publiques : Paris, 10 fév. 1991 : *Printemps précoce*, h/t (61x76) : **FRF 5 000**.

SHMIT Alexandre
Né en 1911. Mort en 1987. xxe siècle. Russe.
Peintre de figures, nus, paysages, aquarelliste, pastelliste.

Il fut élève de l'Académie des Beaux Arts (Institut Répine) de Leningrad (aujourd'hui Saint-Pétersbourg) sous la direction de Petrov Vodkine et Alexandre Savinov. Membre de l'Union des Artistes d'URSS. Il participe depuis 1930 à des expositions.

Musées : Moscou (Gal. Tretiakov) – Omsk (Mus. des Beaux-Arts) – Saint-Pétersbourg (Mus. Russe) – Saint-Pétersbourg (Mus. de l'Acad. des Beaux-Arts) – Viborg (Mus. de l'Art Russe Contemp.).

Ventes Publiques : Paris, 11 juin 1990 : *Petite fille devant le miroir* 1948, gche et aquar./cart. (44x35) : **FRF 13 000**.

SHÔAN, nom de pinceau : Baian
xve-xvie siècles. Japonais.
Peintre.

Moine zen et peintre de peinture à l'encre (*suiboku*) de l'époque Muromachi, il serait un élève de Kei Shoki. Il habitait le village d'Ôta, dans l'actuelle préfecture d'Ibaragi.

SHODEJKO Leonid Florianovitch. Voir JODEÏKO

SHÔEI. Voir KANÔ NAONOBU et KANÔ SHÔEI

SHÔGA, de son vrai nom : Takûma, nom de pinceau : Shôga
xiie siècle. Actif à Kyoto, vers 1191. Japonais.
Peintre.

Peintre de sujets bouddhiques, dont une œuvre subsiste au temple Kyôôgokoku-ji.

SHÔGUN MANPUKU
viiie siècle. Japonais.
Sculpteur.

Sculpteur naturalisé japonais pendant la période de Nara, qui participe à la confection des statues destinées au Pavillon d'Or Occidental du temple Kôfuku-ji de Nara, bâtiment construit à la demande de l'impératrice Kômyô en 734. Le pavillon et les sculptures ont disparu, mais son style peut dans doute se rapprocher de quelques œuvres conservées dans le même monastère, les *Jû Dai Deshi* ou les Dix Disciples du Bouddha, et *Hachibushû*, c'est-à-dire les huit catégories d'êtres surnaturels gardiens de la loi bouddhique et messagers du Bouddha.

Bibliogr. : T. Kuno : *A Guide to Japanese Sculpture*, Tokyo, 1963.

SHÔHIN, pseudonyme de Noguchi Chika, nom de pinceau : Shôhin
Née en 1847. Morte en 1917. xixe-xxe siècles. Japonaise.
Peintre de scènes et paysages animés, fleurs. Traditionnel.

Fille d'un physicien d'Osaka, elle fut l'une des deux femmes peintres de Nanga dans la région de Meiji. Elle fut élève de Hine

Taizan. Peintre professionnel depuis l'âge de seize ans, elle voyagea dans tout le pays pour honorer de multiples commandes. Adulte, elle s'installa à Tokyo et participa activement à des expositions tant nationales qu'internationales. En 1873, elle reçut la consécration impériale et, en 1889, fut nommée professeur à l'École de jeunes filles Peer. En 1904, elle devint artiste officielle de la maison impériale ; membre du Comité Impérial des Beaux-Arts ; membre de l'Académie Japonaise des Beaux-Arts. Elle était peintre de l'école Nanga (peinture de lettré). Elle est connue pour ses paysages classiques d'une touche délicate, mais ce sont ses tableaux de fleurs de saisons et de plantes qui ont fait sa réputation.
VENTES PUBLIQUES : NEW YORK, 29 mars 1990 : *Réunion poétique au pavillon des orchidées* ; *Oies et roseaux*, encre et pigments/soie/feuilles d'or, deux paravents à six panneaux (chaque 164x374,4) : USD 49 500.

SHÔHÔ, surnom : **Suga**
XIXe siècle. Actif à Osaka vers 1810. Japonais.
Illustrateur.

SHÔI. Voir **MATABEI**

SHÔJÔ NAKANUMA, nom familier : **Shikibu**, noms de pinceau : **Seisei-Ô** et **Shôkadô**
Né en 1584 à Sakai (préfecture d'Osaka). Mort en 1639. XVIIe siècle. Japonais.
Peintre.
Peintre de fleurs et d'oiseaux et calligraphe, il étudie la peinture chinoise des maîtres Song et Yuan. Il deviendra moine du bouddhisme shingon et vivra au temple Otokoyama Hachimangû de Yamashiro.

SHÔKA, de son vrai nom : **Naka-E-Tochô**, surnom : **Chôkô**, noms de pinceau : **Shôka, Katei-Dôjin** et **Goteki**
Originaire d'Ômi (aujourd'hui préfecture de Shiga). XVIIIe siècle. Actif au début du XVIIIe siècle. Japonais.
Peintre.
Peintre de l'école Nanga (peinture de lettré), il étudie l'art du paysage avec Kyûjo. Après avoir beaucoup voyagé dans son propre pays (Echigo, Shinano, Edo, etc.), il s'établit à Kyoto. Il s'appelle lui-même *Goteki*, c'est-à-dire artiste versé dans les cinq arts que sont la gravure de sceaux, la peinture, la poésie, la calligraphie et la musique (pour lui la pratique du *koto* ou luth).

SHÔKA, de son vrai nom : **Watanabe Kai**, surnom : **Shôkei**, nom de pinceau : **Shôka**
Né en 1835. Mort en 1887. XIXe siècle. Actif à Tokyo. Japonais.
Peintre.
Peintre de paysages, de fleurs et d'oiseaux de l'école Nanga (peinture de lettré), il est le fils de Kazan (1793-1841).

SHOKA Jozsef
Né le 17 octobre 1882 à Freistadt. XXe siècle. Actif aux États-Unis. Hongrois.
Peintre de portraits.
Il était actif à New York.

SHÔKADÔ. Voir **SHÔJÔ**

SHÔKAKU ou **Shohaku**, de son vrai nom : **Soga Kiyu**, noms de pinceau : **Shôkaku, Joki, Ranzan, Dasokuken, Kashinsai, Hiran**
Né en 1730, originaire d'Ise. Mort en 1781. XVIIIe siècle. Japonais.
Peintre de compositions animées, paysages. Traditionnel.
Il vécut et fut actif à Kyoto. Tout d'abord élève de Takeda Keiho, peintre de l'école Kano de Kyoto, il étudia ensuite le style de Sesshu (1420-1506), dont il s'inspira beaucoup.
MUSÉES : BOSTON (Fine Arts Mus.) : *Cheval*, encre/pap., rouleau en hauteur – *Les quatre barbons du Mont Shang*, encre/pap., deux paravents à six feuilles – KYOTO (Temple Kôshô-Ji) : *Kanzan et Jittoku*, encre/pap., deux rouleaux en hauteur – WASHINGTON D. C. (Freer Gal.) : *Gama Sennin*, encre/pap., rouleau en hauteur.
VENTES PUBLIQUES : NEW YORK, 17 oct. 1989 : *Kanzan et Jittoku*, encre/pap., kakémono (126x50,5) : USD 8 800 – NEW YORK, 26 mars 1991 : *Oie sauvage*, encre/pap., kakémono (118,4x55,7) : USD 2 200.

SHOKATSUKAN, de son vrai nom : **Shimizu**, surnom : **Shibun**, nom familier : **Matashirô,** noms de pinceau : **Seisai, Ko-Gadô** et **Shokatsukan**
Né en 1719. Mort en 1790. XVIIIe siècle. Actif à Edo (actuelle Tokyo). Japonais.

Peintre.
Peintre de fleurs et d'oiseaux, il se forme en autodidacte non sans emprunter des éléments de styles aux maîtres chinois des dynasties Yuan, Ming et Qing.

SHÔKEI
XVe-XVIe siècles. Japonais.
Peintre.
Peintre de peinture à l'encre *suiboku* de l'époque Muromachi, sa vie est inconnue et il se pourrait qu'il ne fasse qu'un avec le peintre Eiga, actif vers 1310.

SHÔKEI KENKÔ ou **Tenyu**, nom familier : **Sekkei**, surnom : **Kei-Shoki**, noms de pinceau : **Hinrakusai** et **Shôkei**
Mort sans doute en 1518. XVe-XVIe siècles. Japonais.
Peintre de portraits, animaux, paysages.
Peu après le milieu de la période Muromachi, apparaissent, dans la région du Kanto du Japon oriental, dans les cinq grands temples zen de la ville de Kamakura, plusieurs peintres qui se rangent parmi les adeptes du *suiboku-ga*, c'est-à-dire de la peinture à l'encre, dans la lignée des maîtres Tenshô Shûbun (actif vers 1425-1450) et Sesshû (1420-1506). Parmi ces moines peintres, Shôkei du temple Kenchô-ji de Kamakura, surtout connu comme calligraphe, d'où son surnom de Kei-shoki, le calligraphe Kei. En 1478, il se rend à Kyoto et travaille avec Geiami (1431-1485) ; il y restera trois ans avant de regagner son temple d'origine, là même où il aurait été le disciple du moine peintre Chûan Shinkô.
On trouve dans son style un mélange des traditions chinoises de l'école Ma-Xia et du maître nippon Tenshô Shûbun, ce qu'il transmettra à ses propres disciples Keiboku et Keison.
BIBLIOGR. : Ichimatsu Tanaka : *Japanese Ink Painting : Shubun to Sesshu*, Tokyo 1969.
MUSÉES : KYOTO (Nat. Mus.) : *Oiseau sur une branche d'arbre en fleurs*, encre et coul. légères sur pap., rouleau en hauteur – NAGOYA (Tokugawa Art Mus.) : *Portraits de Hanshan et Shide*, coul. légères sur pap., deux rouleaux en hauteur, attribution – *Paysage des quatre saisons*, coul. légères sur pap., paravent à six feuilles, attribution – TOKYO (Nezu Mus.) : *Paysage de printemps*, encre et coul. légères sur pap., rouleau en hauteur, deux cachets du peintre.
VENTES PUBLIQUES : NEW YORK, 17 oct. 1989 : *Portrait de Su Tung P'o*, encre/pap., kakémono (55,4x25,2) : USD 46 200.

SHÔKÔ ou **Shokôsai**, de son vrai nom : **Hanbei**
XVIIIe-XIXe siècles. Japonais.
Maître de l'estampe.
Actif à Osaka vers 1795-1809, il serait un élève de Ryûkôsai. On possède de lui une estampe datée 1798.

SHONBORN John Lewis
Né en 1852 à Nemora. Mort en 1931 à Gien (Loiret). XIXe-XXe siècles. Hongrois.
Peintre de genre, animaux, paysages, dessinateur.
Très jeune, il partit aux États-Unis, à Oxford, avec ses parents. Il s'embarqua à l'âge de vingt ans pour la France, afin d'y suivre les cours de peinture de divers ateliers dont celui du dessinateur Charles Crauk à Amiens où il fit la connaissance du peintre Francis Tattegrain, et du maître Léon Bonnat. Rapidement, sa santé s'altéra, il en résulta une surdité totale, et des troubles de la vue, ce qui l'obligea à passer plusieurs mois chaque année sous le soleil d'Algérie. Plusieurs de ses œuvres ont figuré à l'exposition rétrospective organisée, à titre posthume, à Senlis en 1965. Il commença par peindre des scènes de la vie champêtre, et excella dans l'art animalier. Il a peint de nombreuses toiles en Île-de-France, surtout dans la région de Senlis et de Montlévêque. De ses séjours algériens sont nés des paysages ensoleillés et de magnifiques études de chevaux arabes.
BIBLIOGR. : Gérald Schurr, in : *Les Petits Maîtres de la peinture 1820-1920, valeur de demain*, Les Éditions de l'Amateur, t. IV, Paris, 1979.
MUSÉES : AMIENS : *Défrichement de bruyère – Intérieur d'écurie.*
VENTES PUBLIQUES : LONDRES, 21 juin 1984 : *Campement arabe*, h/t (85,5x123,2) : GBP 8 000 – PARIS, 18 juin 1986 : *Les deux enfants pêcheurs*, h/t (200x134) : FRF 50 000 – PARIS, 17 juin 1988 : *Berger gardant ses moutons*, h/t (51x38) : FRF 9 000 – PARIS, 27 nov. 1989 : *Rue de Paris sous la neige*, h/t (45x37,5) : FRF 4 800 – PARIS, 22 avr. 1994 : *Enfants kabyles en promenade*, h/t (54,5x45) : FRF 7 800 – LONDRES, 17 nov. 1994 : *Arabes au bord d'un ruisseau sous les arbres* 1909, h/t (32,1x40) : GBP 2 070 – PARIS, 25 juin 1996 : *Campement*, h/t (61x91) : FRF 22 000.

SHÔNEN, de son vrai nom : **Suzuki Matsutoshi,** nom de pinceau : **Shônen**
Né en 1849. Mort en 1918. XIXe-XXe siècles. Japonais.

Peintre de paysages. Traditionnel.
Il fut élève de Suzuki Hyakunen. Il était actif à Kyoto.

SHONNARD Eugénie Frédérica
Née le 29 avril 1886 à Yonker (New York). XXᵉ siècle. Américaine.
Sculpteur.
Elle fut élève d'Antoine Bourdelle et de Rodin.
Musées : New York (Metrop. Mus.) – Paris (Mus. d'Orsay).
Ventes Publiques : New York, 22 mai 1980 : *Un marabou* 1922, bronze à la cire perdue patine noire (H. 97,5) : USD 5 500.

SHÔÔ. Voir RYÛHO

SHOOSMITH Thurston Laidlaw
XIXᵉ-XXᵉ siècles. Britannique.
Peintre-aquarelliste.
Il était actif à Northampton. Il exposa à partir de 1899, à Londres.

SHOOTE John. Voir SHUTE

SHOR Zvi
Né en 1898. Mort en 1979. XXᵉ siècle. Israélien.
Peintre de paysages, intérieurs, natures mortes, fleurs.
Ventes Publiques : Tel-Aviv, 3 mai 1980 : *Paysage*, h/t (55,5x46,5) : ILS 27 000 – Tel-Aviv, 25 mai 1988 : *Paysage de campagne*, h/t (46,5x62,5) : USD 1 320 – Tel-Aviv, 2 jan. 1989 : *Paysage*, h/cart. (33,5x47,5) : USD 1 100 – Tel-Aviv, 3 jan. 1990 : *Neve zedek*, (50x34,5) : USD 2 970 – Tel-Aviv, 19 juin 1990 : *Paysage*, h/t (55,5x38,5) : USD 1 540 – Tel-Aviv, 1ᵉʳ jan. 1991 : *Petach Tiqua*, h/t (38,5x56) : USD 1 540 – Tel-Aviv, 12 juin 1991 : *Nature morte avec un vase de fleurs et des fruits*, h/t (72,5x60) : USD 3 300 – Tel-Aviv, 6 jan. 1992 : *Le jardin Shenkin à Tel-Aviv*, h/t (33x41) : USD 1 040 – Tel-Aviv, 12 jan. 1997 : *Intérieur* 1969, h/t (65x50) : USD 2 070.

SHÔRAKAN. Voir KIGYOKU

SHÔRAKUSAI, de son vrai nom : Itoku, nom de pinceau : Shôju
XIXᵉ siècle. Actif à Osaka vers 1800. Japonais.
Maître de l'estampe.

SHORE Bethea E.
Née à Cuttack (Indes anglaises à l'époque). XXᵉ siècle. Britannique.
Peintre.
Elle exposait à Paris, depuis 1906 au Salon des Indépendants.

SHORE Henrietta M.
Née à Toronto. XXᵉ siècle. Canadienne.
Peintre.
À New York, elle fut élève de William Chase, Kenneth Hayes Miller à l'Art Student's League. Elle étudia aussi à Londres. Elle était membre de la Société des Artistes Indépendants et obtint diverses distinctions.
Musées : Ottawa (Nat. Gal.).

SHOREY George H.
Né le 9 septembre 1870 à Hoosick Falls (New York). XIXᵉ-XXᵉ siècles. Américain.
Peintre de compositions religieuses, illustrateur.
Il fut élève de Walter Shirlaw, sans doute à New York, où lui-même était établi.
Il a peint une *Ascension* pour l'église de la Trinité à Grandwood.

SHORT Frank, Sir ou Schort Franz
Né le 19 juin 1857 à Londres. XIXᵉ-XXᵉ siècles. Britannique.
Peintre-aquarelliste, dessinateur, graveur.
À partir de 1874, il participa aux expositions de la Royal Academy, dont il devint associé en 1901. Il participa aussi aux expositions du Salon des Artistes Français de Paris, 1889 et 1900 médailles d'or pour les Expositions Universelles.
Il fut surtout connu en tant que graveur.
Musées : Londres (Victoria and Albert Mus.) : Une aquarelle.

SHORT O.
Né en 1803. Mort en 1886. XIXᵉ siècle. Actif à Norwich. Britannique.
Peintre de genre amateur.
Le Musée de Norwich conserve de lui *Passerelle* et *Scène sur une route*.

SHORT R.
XVIIIᵉ siècle. Britannique.
Peintre de batailles, marines, dessinateur.

On cite de lui douze batailles navales entre Français et Espagnols, gravées par Caroline Watson et publiées par Boydell.

SHORT Richard
XVIIIᵉ siècle. Britannique.
Peintre de paysages, marines.
Il fut actif à Cardiff. Il fut membre de la Royal Cumbrian Academy. Il exposa à Londres, notamment à la Royal Academy et à Suffolk Street à partir de 1822.
Musées : Cardiff : *Temps orageux – La Pointe de Worms Gower*.
Ventes Publiques : Londres, 31 mai 1989 : *Le Port de Cardiff*, h/t (68,5x117) : GBP 1 540.

SHORTER
XVIIᵉ siècle. Actif à Oxford. Britannique.
Peintre.

SHORTER Edward Swift
Né le 2 juillet 1900 à Colombus (Maine). XXᵉ siècle. Américain.
Peintre, graveur.
Il fut élève de la Corcoran Art School et d'Émile Renard à Paris. Il était membre de la Société des Artistes Indépendants, de la Ligue Américaine des Artistes Professeurs, de la Fédération Américaine des Arts.

SHÔSAI. Voir ITSU-UN

SHÔSEN-IN. Voir KANÔ SHÔSEN-IN

SHÔSEN SOGA
XVIᵉ siècle. Japonais.
Peintre de figures, paysages.
Peintre de peinture à l'encre (*suiboku*) de l'époque Muromachi (début du XVIᵉ siècle), il est élève de son père Sôyô.
Musées : Tokyo (Mus. Nezu, registre des Biens Culturels Importants) : *Paysage* 1523, rouleau en hauteur à l'encre et en couleurs légères sur papier avec une inscription de Gesshû Jukei.
Ventes Publiques : New York, 23 oct. 1991 : *Deux femmes traversant un pont bordé de saules sous la neige ; Deux femmes s'abritant sous un saule d'une averse d'été*, estampe oban tate-e, une paire (chaque 38,9x26) : USD 1 430.

SHOUBRIDGE W.
XIXᵉ siècle. Actif à Londres. Britannique.
Peintre d'architectures.
Il exposa à Londres, entre 1831 et 1853.

SHOUKALOVITCH
XXᵉ siècle. Russe.
Peintre de paysages.
Ventes Publiques : Paris, 10 fév. 1991 : *Paysage de Crimée*, h/t (45x66) : FRF 4 000.

SHOU KUN LÜ. Voir LÜ SHOU KUN

SHÔUN. Voir aussi GION NANKAI

SHÔ-UN, de son vrai nom : Iwamoto Suenobu, nom familier : Ichi-Emon, noms de pinceau : (Kanô) Shô-Un, Chôshin-Sai
Né en 1637. Mort en 1702. XVIIᵉ siècle. Japonais.
Peintre.
Il était actif à Edo (aujourd'hui Tokyo).
Disciple de Kanô Yasunobu (1613-1685), il était peintre de l'école Kanô.

SHOUN
Né en 1868. Mort en 1911. XIXᵉ-XXᵉ siècles. Japonais.
Peintre. Traditionnel.
Peintre de la période Meiji.
Ventes Publiques : New York, 23 oct. 1991 : *Fleurs de Edo* évaluées à *3000-ryo*, encre et pigments/soie, kakémono (119x56) : USD 2 420.

SHOUN GENKEI, de son vrai nom : Kuhei
Né en 1617, originaire de Kyoto. Mort en 1710. XVIIᵉ-XVIIIᵉ siècles. Japonais.
Sculpteur et moine.
Après avoir été sculpteur de statues bouddhiques à Kyoto, il devient moine bouddhiste en 1669, à l'âge de vingt-deux ans, disciple du prêtre Tetsugen Zenji. Il entreprend alors un vaste périple évangélique à travers le pays et conçoit le projet de sculpter des statues de Rakan (sansc. : ahrat, disciple du Bouddha). Il gagne Edo (actuelle Tokyo) pour rechercher l'aide de Tetsugyû Oshô, prêtre du temple Gufuku-ji à Ushima, grâce auquel il obtient l'hospitalité au monastère rattaché au temple Sensô-ji

d'Asakusa à Edo. C'est là qu'au début de l'ère Genroku (1688-1704), il exécute ses trois premiers Rakan, avec l'aide financière d'un riche marchand de Kuramae, Ise-ya Kaemon. Ayant reçu, en 1696, une donation de Keishô-in, mère de shôgun, il achève le cinquième mois de l'année suivante, une statue de Shaka (le Bouddha Sakyamuni) de taille *joroku* (seize pieds) ainsi que deux autres de Fugen et de Monju (sansc. : Manjusri) de huit pieds de haut, d'Anan (sansc. : Ananda), de Kashô (sansc. : Mahakasyapa) de neuf pieds, de Bishamon Ten (sansc. : Vaisravana), de diverses divinités bouddhistes et taoïstes et de cinq cent soixante Rakan de taille humaine. Le gouvernement féodal le récompense alors avec une terre dans le quartier de Honjo, à Edo, où il commence à construire le temple Rakan-ji. Mais il meurt avant la fin de cette édification. Actuellement le temple subsiste après avoir été transféré, en 1890, dans l'actuel quartier de Meguro, à Tokyo.

BIBLIOGR. : T. Kuno : *A Guide to Japanese Sculpture*, Tokyo, 1963.

SHÔUNSAI-RISSKI. Voir KANÔ KAZUNOBU

SHOUT Robert
XVIIIᵉ-XIXᵉ siècles. Actif à Holborn entre 1770 et 1830. Britannique.
Sculpteur.

SHOUTE Hubert Pieter. Voir SCHOUTEN

SHOVER Edna Mann
Née à Indianapolis (Indiana). XXᵉ siècle. Américaine.
Peintre, illustrateur.
Elle fut élève de John ou Ludwig Faber, Thomas Scott, Joseph Frank Copeland. Elle était membre de la Fédération Américaine des Arts.

SHOY Johann Jacob. Voir SCHOY

SHÔYÔKEN. Voir NOBUKADO Takeda

SHPATARAKU Constantin
XVIIIᵉ siècle. Albanais.
Peintre d'icônes.
Il est l'auteur de la fameuse *Icône de la Saint-Vladimir*, qui offre un grand intérêt. L'illustration de la vie du saint y fait appel à des événements contemporains, les personnages sont vêtus à la mode du XVIIIᵉ siècle et le prince albanais Charles Thopia de la Maison d'Anjou est même représenté. Cette icône datée de 1731 est actuellement à Lushnjë, à l'église du monastère d'Ardenice. Le musée d'archéologie et d'ethnographie de Tirana conserve de cet artiste une *Cène* et une *Crucifixion* qui proviennent toutes deux de l'église Sainte-Paraskève de Lushnjë.

SHPONKO Grigoryi Andryievitch
Né en 1926 dans la région de Zaporozh (Ukraine). XXᵉ siècle.
Russe-Ukrainien.
Peintre d'histoire, scènes animées.
Il fit ses études à l'Institut des Beaux-Arts de Kiev dans l'atelier de Trohimemko, et obtint son diplôme en 1953. En 1959, il devint Membre de l'Union des Artistes. Il a participé à de nombreuses expositions en URSS et aussi à l'étranger : Pologne, Tchécoslovaquie, Bulgarie, Japon.
Dans l'ensemble, il observe les prescriptions du réalisme officiel. Ayant perdu son bras droit accidentellement, il travailla de l'autre bras et s'il perdit de la précision, il développa un sens plus aigu de la couleur.

MUSÉES : KIEV (Mus. d'Hist.).
VENTES PUBLIQUES : PARIS, 18 mars 1991 : *Jeunesse* 1973, h/cart. (49x68) : **FRF 6 000** ; *Le bain des chevaux* 1954, h/t (57x137) : **FRF 26 000** – PARIS, 19 juin 1991 : *Au bord de la rivière* 1975, h/t (65x112) : **FRF 4 500**.

SHRADER Edwin Roscoe
Né le 14 décembre 1879 à Quincy (Illinois). XXᵉ siècle. Américain.
Peintre de genre, paysages, illustrateur.
Il fut élève de Howard Pyle. Il était actif à Los Angeles (Californie).

SHRADY Henry Merwin
Né le 24 octobre 1871 à New York. Mort le 12 avril 1922 à New York. XIXᵉ-XXᵉ siècles. Américain.
Sculpteur de monuments, animaux.
Surtout sculpteur animalier, il est aussi l'auteur de monuments équestres, dont la statue équestre de Washington à Brooklyn, et une de Buffalo Bill.

VENTES PUBLIQUES : NEW YORK, 20 avr. 1972 : *Buffalo Bill,* bronze patiné : **USD 3 250** – NEW YORK, 29 avr. 1976 : *Buffle* 1900, bronze à patine brune (H. 56) : **USD 12 000** – NEW YORK, 21 avr. 1977 : *Buffle* 1900, bronze à patine brune (H. 53,4) : **USD 17 000** – NEW YORK, 23 mai 1979 : *Pur-sang* 1903, bronze patiné (H. 57,5) : **USD 6 500** – NEW YORK, 22 oct. 1982 : *Elk buffalo* 1899, bronze à patine brune (H. 34,3) : **USD 16 000** – NEW YORK, 2 juin 1983 : *Bull moose* 1900, bronze à patine brun foncé (H. 50,2) : **USD 9 000** – NEW YORK, 5 déc. 1985 : *The empty saddle* 1900, bronze à patine brun-vert (H. 27,9) : **USD 8 750** – NEW YORK, 4 déc. 1986 : *The empty saddle*, bronze à patine brun foncé (H. 28) : **USD 10 500** – NEW YORK, 26 mai 1988 : *Le roi des plaines* 1899, bronze (H. 33,7) : **USD 30 800** – NEW YORK, 23 mai 1990 : *Bull Moose*, bronze (H. 52,1) : **USD 15 400** – NEW YORK, 17 déc. 1990 : *Officier de la guerre civile* à cheval, bronze à patine brune (H. 48,1) : **USD 3 575** – NEW YORK, 26 mai 1993 : *Le Monarque des plaines,* bronze (H. 35,5) : **USD 23 000** – NEW YORK, 2 déc. 1993 : *Cheval de selle affamé,* bronze (H. 27,9) : **USD 13 800** – NEW YORK, 30 nov. 1995 : *Sauvons les couleurs !* 1899, bronze (H. 40) : **USD 14 950** – NEW YORK, 23 mai 1996 : *Renne,* bronze (H. 52,1) : **USD 23 000** – NEW YORK, 4 déc. 1996 : *Le Monarque des plaines* 1900, bronze (H. 58) : **USD 123 500**.

SHRIMPTON Ada Matilda. Voir GILES

SHRUBSOLE W. G.
Né à Maidstone. Mort en décembre 1889 à Manchester. XIXᵉ siècle. Britannique.
Paysagiste.

SHTERENBERG David. Voir CHTERENBERG

SHÛBUN
XVIᵉ siècle. Actif à Hida (actuelle préfecture de Gifu) au milieu du XVIᵉ siècle. Japonais.
Peintre.
Peintre de peinture à l'encre (*suiboku*) de l'époque Muromachi.

SHÛBUN. Voir aussi TENSHÔ SHÛBUN

SHU CHIH. Voir SHU ZHI

SHU CHUNGUANG
Né en 1939. XXᵉ siècle. Chinois.
Peintre de paysages animés. Traditionnel.
Il est devenu professeur à l'École d'Art de la région autonome Ouïgoure, du Xinjiang.
Il travaille avec des encres et des couleurs chinoises sur papier. Ses paysages s'inspirent souvent directement de la nature du Nord-ouest de la Chine.

BIBLIOGR. : In : catalogue de l'exposition *Peintres traditionnels de la République populaire de Chine*, galerie Daniel Malingue, Paris, 1980.

SHÛGETSU, de son vrai nom : Tôkan, nom familier : Takashiro Gônnokami, nom de pinceau : Shûgetsu
Mort vers 1510. XVIᵉ siècle. Japonais.
Moine peintre.
Issu de la famille de militaires Takaki de Satsuma, au sud de l'île de Kyûshû, il devient moine zen, et devient élève de Sesshû (1420-1506) qui, en 1490, lui offre un autoportrait, en signe de reconnaissance. Six ans plus tard, en 1496, il fait un voyage en Chine et, à Pékin, fait une peinture du célèbre Lac de l'Ouest. D'après une citation dans le *Koga-bikô*, il aurait fait huit paysages dans le style du peintre chinois Yuquian, selon la technique *haboku* (encre éclaboussée). Il vit à Yamaguchi.

SHÛGETSU, surnom : Kitagawa
XIXᵉ siècle. Actif à Osaka vers 1820. Japonais.
Maître de l'estampe.

SHUGRIN Anatoly Ivanovich
Né en 1906 à Moscou. XXᵉ siècle. Russe.
Peintre de genre, figures, paysages, natures mortes.
Il fut élève de Nicolai Grogoriev en 1919 et de M. Sokolov en 1920. En 1930, il adhéra à l'Association des Artistes de Moscou, il fut réfractaire à l'art officiel, toutefois en 1945, il devint membre de L'Union des Artistes d'URSS. Dans la préface du catalogue édité pour l'exposition de la Goldman Fine Arts Gallery de Washington (1982), *Anatoly Ivanovich Shugrin : Exposition rétrospective, 1919-1950*, Norton Dodge écrit : « Il fut l'un des rares artistes russes dont la créativité ne fut pas estropiée, écrasée ou réprimée par la période stalinienne... Il avait trouvé son style dans les années 1930 et continua à l'approfondir jusqu'aux années 1950. »

VENTES PUBLIQUES : LONDRES, 6 avr. 1989 : *La baie*, h/cart. (52x65,5) : GBP 9 900 – LONDRES, 24-25 mars 1993 : *La maison bleue*, h/cart. (65x42) – TEL-AVIV, 14 avr. 1993 : *Les trois Grâces*, h/cart. (86x67) : USD 3 220 – NEW YORK, 29 sep. 1993 : *L'artiste et son modèle*, cr., encre et lav./pap. (21,6x24,8) : USD 1 840 – NEW YORK, 4 nov. 1993 : *Nature morte*, h/t/cart. (88,3x67,3) : USD 17 250 ; *Essence de Grieg*, h/t/cart. (88,9x114,3) : USD 31 050 – NEW YORK, 24 fév. 1994 : *Les adieux du soldat*, h/pan. (67,3x87,6) : USD 5 750.

SHÛHÔ ISHIDA
Né à'mi (préfecture de Shiga). XIXᵉ siècle. Japonais.
Peintre.
Il serait un disciple de Shirai Kayô.

SHÛI. Voir MUTÔ SHÛI

SHUJU, appelé aussi Joen
Né en 1318 à Musashi. Mort le 7 juillet 1373. XIVᵉ siècle. Japonais.
Peintre.
Prêtre et élève de Muso Kokushi.

SHUKEI, de son vrai nom : Watanabe Kiyoshi, nom familier : Daisuke, noms de pinceau : Shîkei et Setchôsai
Né en 1778. Mort en 1861. XIXᵉ siècle. Actif à Nagoya. Japonais.
Peintre.
Disciple de Hidenobu, puis de Mitsusada et Totsugen, il fait partie de l'école Fukko Yamato-e.

SHUKEI SESSON, de son vrai nom : Satake, noms de pinceau : Sesson, Shûkyosai, Shûkei et Kakusen-Rôjin
Né vers 1504. Mort après 1589. XVIᵉ siècle. Japonais.
Peintre.
À l'époque Muromachi, la peinture monochrome à l'encre (*suiboku*) se répand aussi en dehors de la capitale, dans les régions de l'est et de l'ouest. Les seigneurs locaux accroissent leur indépendance politique et économique et patronnent des artistes, quand ils n'en sont pas eux-mêmes. Ainsi apparaît au nord-est du Japon, dans le Tohoku, un artiste très original, Shûkei Sesson. Bien que né à l'époque où Sesshû s'éteint à l'autre extrémité du pays, il se prétend néanmoins être son successeur spirituel et accole la même graphie *setsu* (la neige) à la tête de son nom de pinceau. Son existence tout entière se passe dans les régions rustiques de Aizu (actuelle préfecture de Fukushima) et de Hitachi (actuelle préfecture d'Ibaragi), sa première célébrité remonte aux années qu'il passe sous le patronage d'Ashina Moriuju, seigneur d'Aizu. Il construira, plus tard, son propre atelier à Miharu, studio que l'on peut d'ailleurs toujours voir. Il approfondit son art en solitaire, étudiant les œuvres des grands maîtres chinois ou japonais, tels Yujian et Muqi, Shûbun et Sesshû. Ses peintures, d'une technique rude et quelque peu fruste, sont animées par contre d'une verve ardente reflétant sa personnalité, personnalité agitée dans un pays en proie aux guerres civiles. Dans cet œuvre, semble-t-il, l'adaptation de la technique chinoise à l'esprit nippon parvient à un rare pathétique. ■ M. M.
BIBLIOGR. : Ichimatsu Tanaka : *Japanese ink painting : Shubun to Sesshû*, Tokyo 1969.
MUSÉES : NARA (Yamato Bunkakan) : *Ryodohin (Lu Dongbin, immortel taoïste)*, encre sur pap., rouleau en hauteur – *Autoportrait*, encre et coul. légères sur pap., rouleau et poème et quatre cachets de l'artiste – TOKYO (Nat. Mus.) : *Faucons et pins*, encre sur pap., deux rouleaux en hauteur signés, deux cachets de l'artiste – *Hama et Tieguai (deux immortels chinois)*, encre sur pap., deux rouleaux en hauteur signés, cachets de l'artiste – WASHINGTON D. C. (Freer Gal.) : *Paysages d'automne et d'hiver*, encre et coul. légères sur pap., deux paravents à six feuilles.

SHUKI OKAMOTO, nom familier : Sukenojô, noms de pinceau : Shûô, Fujiwara Ryûsen
Né en 1767 à Édo (aujourd'hui Tokyo). Mort en 1862. XVIIIᵉ-XIXᵉ siècles. Japonais.
Peintre de fleurs, oiseaux.
Peintre de l'école Nanga (peinture de lettré), élève de Kuwagata Keisai, qui, à la mort de son maître, suit le style de Kazan (1793-1841). Spécialiste de fleurs et d'oiseaux, il est au service du Seigneur Okubo, à Odawara. Le Fine Arts Museum de Boston conserve un paravent à deux feuilles signé et daté 1861, en couleurs sur papier, *Fleurs et oiseaux*.
MUSÉES : BOSTON (Fine Arts Mus.) : *Fleurs et oiseaux* 1861, paravent à deux feuilles.

SHUKLA Y.K.
Né en 1897 à Calcutta. XXᵉ siècle. Indien.
Peintre de figures, sujets religieux.
En 1946 à Paris, il figurait à l'exposition ouverte au Musée d'Art Moderne par l'Organisation des Nations Unies.
Il y présentait : *Le Bouddha Amleapali*.

SHUKO, nom de pinceau : Shûhô
XVᵉ siècle. Actif dans la seconde moitié du XVᵉ siècle. Japonais.
Peintre.
Peintre de peinture à l'encre (*suiboku*) de l'époque Muromachi, il serait un élève de Shûbun et vit à Tônomine dans le Yamato (actuelle préfecture de Nara). Il est spécialiste de représentations de *Shôki*, un dieu qui bat les démons. Le Fine Arts Museum de Boston conserve un de ses rouleaux en hauteur, à l'encre sur papier, représentant un *Singe*.

SHUKO, nom familier : Murata Mokichi, noms de pinceau : Kôrakuan, Nansei et Dokuryoken
Né en 1422. Mort en 1502. XVᵉ siècle. Actif à Kyoto. Japonais.
Moine peintre.
Peintre de peinture à l'encre (*suiboku*) de l'époque Muromachi, il est élève de Geiami et vit au temple Daitoku-ji de Kyoto. Il est maître de la cérémonie du thé et pratique la peinture comme passe-temps favori.

SHUKOFF. Voir JOUKOFF

SHUKOVSKY. Voir JOUKOVSKI

SHUKU. Voir HANKO Okada

SHUKUYA AOKI, de son vrai nom : Aoki Shummei, surnom : Shukuya, nom familier : Sôemon, noms de pinceau : Shuntô, Hachigaku et Yoshukuya
Né à Ise. Mort en 1789. XVIIIᵉ siècle. Japonais.
Peintre de genre, paysages animés, paysages d'eau. Traditionnel.
Peintre de l'école Nanga (peinture de lettré), c'est un disciple de Ike no Taiga (1723-1776), dont il habite d'ailleurs la maison de Kyoto, à la mort de celui-ci.
La plupart de ses œuvres, des paysages, sont dans le style de Taiga avec sa grande originalité.
VENTES PUBLIQUES : NEW YORK, 29 mars 1990 : *Paysage*, encre/pap., kakémono (29,5x62) : USD 2 200 – NEW YORK, 26 mars 1991 : *Canotage sur le lac Biwa*, encre et pigments/soie, kakémono (90,5x27,2) : USD 12 100.

SHULTZ James Willard. Voir LONE Wolf

SHULZ Ada Walter
Née le 21 octobre 1870 à Terre-Haute (Indiana). XIXᵉ-XXᵉ siècles. Américaine.
Peintre de genre.
Elle était active à Nashville (Indiana).
MUSÉES : CHICAGO (Inst. of Art) – MILWAUKEE (Inst. of Art).

SHUMMAN. Voir SHUNMAN Kubo

SHUMMEI IGARASHI, surnom : Hôtoku, noms de pinceau : Kohô, Chikuken et Bokuô
Né en 1700 à Niigata. Mort en 1781 à Niigata. XVIIIᵉ siècle. Japonais.
Peintre.
Peintre de l'école Kanô, élève de Ryôshin, il est, par la suite, influencé par les styles des maîtres chinois tels Liang Kai et Zhang Pingshan. Il étudiera le confucianisme à Kyoto avec Yamazaki Anxai. Il peint surtout des figures.

SHUMPARÔ. Voir KÔKAN

SHUMWAY Henry Cotton. Voir SCHUMWAY

SHUN. Voir KÔKAN

SHUNBOKU, de son vrai nom : Ooka Aiyoku, noms de pinceau : Shunboku et Jakushitsu
Né en 1680. Mort en 1763. XVIIIᵉ siècle. Actif à Edo (actuelle Tokyo). Japonais.
Peintre.
Peintre de l'école Kanô, auteur d'un traité sur la peinture intitulé le *Gashi-kaiyô*.

SHUN-CHIH CH'ING. Voir SHIZU QING

SHUNCHÔ. Voir aussi KATSUKAWA SHUNCHÔ et HOKUSHÔ

SHUNCHÔ, noms de pinceau : Hotta et Harukawa
Originaire de Kyoto. XIXᵉ siècle. Actif à Osaka vers 1815-1821. Japonais.
Maître de l'estampe.

SHUNCHO, nom de pinceau : **Gajuken**
XIXᵉ siècle. Actif à Osaka vers 1825. Japonais.
Maître de l'estampe.

SHUNEI. Voir **KATSUKAWA SHUNEI**

SHUNGA
XIIIᵉ siècle. Actif à Kyoto, dans la première moitié du XIIIᵉ siècle. Japonais.
Moine peintre.
Auteur d'œuvres bouddhiques, il travaille aux temples Jingo-ji et Kôzan-ji de Takao, près de Kyoto.

SHUNGYÔSAI I, de son vrai nom : **Hayami Tsuneaki,** nom familier : **Genzaburô,** nom de pinceau : **Shungyôsai I**
Né vers 1760 à Osaka. Mort en 1823. XVIIIᵉ-XIXᵉ siècles. Japonais.
Maître de l'estampe.
Principalement illustrateur, il est aussi l'auteur de quelques estampes, vers la fin des années 1810. Il travaille selon la technique de Gyokuzan.

SHUNGYÔSAI II, de son vrai nom : **Gyôunsai Shunmin,** noms personnels : **Tsuneshige** et **Taminosuke,** surnom : **Hayami,** nom de pinceau : **Shungyôsai II**
Originaire d'Osaka. Mort en 1867. XIXᵉ siècle. Japonais.
Maître de l'estampe.
Fils de Shungyôsai I. Il fut peut-être élève de Hokushû. Il était actif vers 1820-1860.

SHUNJÔ
XIXᵉ siècle. Actif à Osaka vers 1832. Japonais.
Maître de l'estampe.
D'après une estampe datée 1832, il serait un élève de Gatôken Shunshi.

SHUNJO. Voir aussi **KATSUKAWA SHUNJO**

SHUNJU
XIXᵉ siècle. Actif à Osaka vers 1828-1829. Japonais.
Maître de l'estampe.
D'après deux estampes datées 1829, il serait un élève de Hokuei Shunkô. Il s'agit peut-être du même artiste que Hokuju.

SHUNKA
XIXᵉ siècle. Actif à Osaka vers 1820-1830. Japonais.
Maître de l'estampe.
Il n'est connu que comme collaborateur de Gajuken Shunchô, Shunsei, et Gatôken Shunshi.

SHUNKEI, nom de pinceau : **Baikôsai**
XIXᵉ siècle. Actif à Osaka vers 1820-1830. Japonais.
Maître de l'estampe.

SHUNKI, de son vrai nom : **Shôtarô,** premiers noms : **Nobusada** et **Harusada II** (1849-1867)**,** surnoms : **Okamoto** et **Utagawa**
Né en 1830, originaire de Kyoto. Mort en 1887. XIXᵉ siècle.
Actif à Kyoto et Osaka vers 1849-1880. Japonais.
Maître de l'estampe.
Sous le nom de Nobusada, il fait plusieurs portraits.

SHUNKIN
XIXᵉ siècle. Actif à Osaka vers 1816. Japonais.
Maître de l'estampe.

SHUNKIN, de son vrai nom : **Uragami Sen,** surnom : **Hakukyo,** noms de pinceau : **Shunkin, Suian** et **Bunkyôtei**
Né en 1779 à Bizen (préfecture d'Okayama). Mort en 1846. XIXᵉ siècle. Japonais.
Peintre.
Peintre de l'école Nanga (peinture de lettré), disciple de son père Gyôkudô (1745-1820), il vit à Kyoto. Ses peintures de paysages et de fleurs et d'oiseaux diffèrent du style de son père, car il a étudié les maîtres chinois des dynasties Yuan et Ming.

SHUNKO. Voir **KATSUKAWA SHUNKO, HOKUEI, HOKUSHU**

SHUNKÔSAI. Voir **HOKUSHÛ** et **HOKUEI**

SHUNKYO, nom de pinceau. Voir **YAMAMOTO KINEMON**

SHUNMAN KUBO, de son vrai nom : **Kubota Yasubei,** noms de pinceau : **Kubo Shunman, Issetsu Senjô, Kôzandô, Nandakashiran, Shôsadô** et **Sashôdô**
Né en 1757 à Édo (aujourd'hui Tokyo). Mort en 1820. XVIIIᵉ-XIXᵉ siècles. Japonais.

Maître de l'estampe.
Resté orphelin très jeune, il est élevé par un oncle. Après avoir étudié la peinture avec Kantori Nahiko, artiste de l'école néo-confucéenne qui lui apprend à peindre ce que l'on appelle en japonais *shikunshi*, les quatre plantes (orchidée, bambou, prunier, chrysanthème), il reçoit le nom de Shunman. Mais le caractère *shun* de ce nom étant le même que celui de Shunshô et de ses disciples de l'école Katsukawa, il le change pour un autre de même prononciation, afin de se démarquer de cette école. Il étudie alors l'art de l'*ukiyo-e* avec Kitao Shigemasa et la poésie dite *kyôka* (poèmes satiriques ou comiques de trente et une syllabes) avec Ishikawa Gabô, lui-même fils de Ishikawa Toyonobu, peintre des débuts de l'*ukiyo-e*. Il s'adonnera plus tard à la poésie et à l'illustration de livres ; il est aussi romancier de talent. Il utilise parfois le nom de pinceau de Shôsadô, c'est-à-dire *respect de la gauche*, car il est en effet gaucher. Outre les peintures, les illustrations de livres, il produit de nombreux *surimono* (estampe à tirage limité utilisée comme carte de vœux, faire-part, etc.) et des *ori-hon* (livre dépliant). Son œuvre la plus importante est un célèbre polyptyque à six feuilles intitulé *Mu Tamagawa, Les Six Tamagawa* (rivière de cristal).
Son art est celui d'un poète raffiné et dégage un charme particulier chargé d'une émotion inhabituelle dans l'*ukiyo-e*. Ses qualités de peintre apparaissent dans ses estampes où la belle calligraphie du trait simplifié a moins d'importance que chez ses contemporains. L'harmonie de ses gris argentés et de ses noirs profonds est bien connue et n'appartient qu'à lui, tout comme la sobriété de ses couleurs peu nombreuses et délicates qui offrent parfois un effet de camaïeu.
BIBLIOGR. : Catalogue de l'exposition *Six maîtres de l'estampe japonaise au XVIIIᵉ siècle,* Orangerie des Tuileries, Paris, 1971.
VENTES PUBLIQUES : NEW YORK, 16 avr. 1988 : *Beautés près de la rivière Kinuta,* encre et coul. légères/soie, kakemono (88x29) : USD 14 300 – LONDRES, 16 juin 1988 : *Composition florale avec des iris, des roses des pivoines et autres,* estampe surimono (20,4x28,1) : GBP 1 320 – NEW YORK, 21 mars 1989 : *Songoku le singe magique,* estampe koban tate-e (21x13,6) : USD 1 650.

SHUNPÔ, nom de pinceau : **Gashôken**
XIXᵉ siècle. Actif à Osaka vers 1825. Japonais.
Maître de l'estampe.

SHUNRÔ. Voir **HOKUSAI**

SHUNSEI, nom de pinceau : **Gayûken**
XIXᵉ siècle. Actif à Osaka vers 1825. Japonais.
Maître de l'estampe.

SHUNSEN
XIXᵉ siècle. Japonais.
Maître de l'estampe.
Élève de Katsukawa Shun-ei, il travailla de 1804 à 1817 environ. Il est surtout connu pour ses livres illustrés. A la mort de Katsukawa Shunkô, il aurait pris le nom de Shunkô II.
MUSÉES : PARIS (Mus. Guimet).
VENTES PUBLIQUES : NEW YORK, 27 mars 1991 : *Portrait en pied d'une jeune femme tenant un parapluie,* estampe oban tate-e (36x24) : USD 1 045.

SHUNSENSAI ou **Kiyohide**, surnom : **Takehara**
Originaire d'Osaka. XVIIIᵉ-XIXᵉ siècles. Actif vers 1790-1810. Japonais.
Maître de l'estampe.

SHUNSHI, noms de pinceau : **Shun'yôsai, Seiyôsai, Seiyôdô** et **Sunpu**
XIXᵉ siècle. Japonais.
Maître de l'estampe.
Peut-être un premier nom du maître de l'estampe Hokumyô. Actif à Osaka vers 1826-1828, il présente aussi bien des similitudes avec Hokkei, actif vers 1818-1820.

SHUNSHI, noms de pinceau : **Gatôken, Tôryûken** et **Tôryûsai**
XIXᵉ siècle. Japonais.
Maître de l'estampe.
Actif à Osaka vers 1825.

SHUNSHI, nom de pinceau : **Gakôken**
XIXᵉ siècle. Japonais.
Maître de l'estampe.
Actif à Osaka vers 1825. Il serait un élève de Shunshi Gatôken.

SHUNSHI
XIX^e siècle. Japonais.
Maître de l'estampe.
Actif à Osaka vers 1830. Il serait un élève de Shunshi Gatôken.

SHUNSHIN
XIX^e siècle. Actif à Osaka vers 1820. Japonais.
Maître de l'estampe.
Il serait un élève de Hokushû.

SHUNSHÔ. Voir **SHUN'YÔ, KATSUKAWA SHUNSHO, HOKUCHO**

SHUNSÔ, de son vrai nom : **Hishida Mioji,** nom de pinceau : **Shunsô**
Né en 1874. Mort en 1907. XIX^e-XX^e siècles. Japonais.
Peintre de figures, fleurs, oiseaux. Traditionnel.
Il était diplômé de l'Université des Beaux-Arts de Tokyo, ville où il était établi. Il était membre de l'Académie Japonaise des Beaux-Arts.

SHUNSUI, de son vrai nom : **Miyagawa,** nom familier : **Toshiro**
XVIII^e siècle. Japonais.
Peintre. Traditionnel réaliste.
Il fut élève de son père Chôshun. Il changea son patronyme Miyagawa en Katsukawa.
Peintre de l'*ukiyo-e* (art populaire réaliste du quotidien changeant).

SHUNSUI, de son vrai nom : **Hiranoya Mohei,** surnom : **Yoma**
Originaire de Kyoto. XIX^e siècle. Japonais.
Graveur.
Maître de l'estampe, actif vers 1880.

SHUNTEI, nom de pinceau : **Gachôken**
XIX^e siècle. Actif vers 1825-1840 à Osaka. Japonais.
Maître de l'estampe.

SHUNTEI
XIX^e siècle. Actif à Osaka vers 1816-1822. Japonais.
Maître de l'estampe.
Il s'agit peut-être du même artiste que le riche marchand de riz et peintre de l'*ukiyo-e*, de Kyoto, Yasukawa Harusada (1798-1849).

SHUNTÔ. Voir **SHUKUYA Aoki**

SHUN'YÔ. Voir **HOKKEI**

SHUN'YÔ, premier nom : **Shunsho**
XIX^e siècle. Actif vers 1822. Japonais.
Maître de l'estampe.

SHUN'YÔSAI. Voir **HOKKEI**

SHUN'YÛ
XIX^e siècle. Actif à Osaka vers 1817-1822. Japonais.
Maître de l'estampe.

SHUNZAN, nom de pinceau : **Hokushinsai**
XIX^e siècle. Actif à Osaka vers 1827-1829. Japonais.
Maître de l'estampe.
D'après une estampe datée 1829, il serait un élève de Shunkôsai Hokushû.

SHUNZAN. Voir aussi **KATSUKAWA SHUNZAN**

SHUNZHI QING. Voir **SHIZU QING,** ou **CHE-TSOU, SHIH-TSU**

SHUÔ. Voir **KAIOKU**

SHURAVLIOFF Firs Ssegeievitch. Voir **JOURAVLEF**

SHÛRIN, surnom : **Suzuki**
XVIII^e siècle. Actif à Osaka vers 1786. Japonais.
Maître de l'estampe.

SHURTLEFF Roswell Morse
Né le 14 juin 1838 à Rindge. Mort le 6 janvier 1915 à New York. XIX^e-XX^e siècles. Américain.
Peintre de paysages, illustrateur.
Il fut élève du Lowell Institute de Boston et de la National Academy de New York. Il fut d'abord architecte, puis illustrateur. À partir de 1870, il se consacra totalement à la peinture.
Il participait à des expositions collectives : à la National Academy de New York, dont il devint membre associé en 1880, académicien en 1890 ; en 1901, médaille de bronze à Buffalo ; en 1904, médaille de bronze à Saint Louis.

MUSÉES : NEW YORK (Metropol. Mus.) : *Ruisseau dans la montagne* – WASHINGTON D. C. (Nat. Gal.) : *Les Bois mystérieux* – WASHINGTON D. C. (Corcoran Gal.) : *Première neige.*
VENTES PUBLIQUES : NEW YORK, 15 fév. 1907 : *Le Ruisseau* : USD 135 – NEW YORK, 23-24 fév. 1911 : *Partie de la Review Valley, dans les Adirondacks* : USD 125 – NEW YORK, 12 sep. 1994 : *La première neige,* h/t (76,2x101,6) : USD 2 530.

SHURY George Salisbury
XIX^e siècle. Travaillait à Londres entre 1859 et 1876. Britannique.
Graveur de reproductions.
Il était le fils du graveur Inigo S.

SHÛSEKI Watanabe, surnom : **Genshô,** noms de pinceau : **Jinjusai, Randôjin, Enka** et **Chikyû**
Né en 1639, originaire de Nagasaki. Mort en 1707. XVII^e siècle. Japonais.
Peintre.
Peintre de paysages de l'école Nanga (peinture de lettré), élève de Itsunen.

SHÛSHÔ
XIX^e siècle. Actif à Osaka vers 1847-1848. Japonais.
Maître de l'estampe.
Imitateur de Sadamasu, il signe délibérément à la manière de ce dernier.

SHUSTER William Howard
Né le 26 novembre 1893 à Philadelphie (Pennsylvanie). XX^e siècle. Américain.
Peintre, graveur.
Il fut élève de John Sloan, membre du groupe *The Eight* et de la *Ashcan school.* Il était membre de la Société des Artistes Indépendants.

SHUTE John ou **Shoote**
Né à Collumpton. Mort le 25 septembre 1563. XVI^e siècle. Britannique.
Peintre et architecte.
On cite de lui *The first and chief grounds of Architecture,* qu'il publia en 1563. Il fut au service du duc de Northumberland, qui l'envoya en Italie en 1550 se perfectionner près des maîtres de ce pays.

SHÛTEI, surnom : **Tanaka**
XIX^e siècle. Actif vers 1821. Japonais.
Maître de l'estampe.
Il est l'auteur de plusieurs portraits d'acteurs publiés à Kyoto et serait un élève de Ueda Kôchô.

SHUTER Thomas
XVIII^e siècle. Britannique.
Portraitiste.
On cite un portrait fait par lui en 1725, à Westwood Park.

SHUTER William
XVIII^e siècle. Travaillait à Londres entre 1771 et 1779. Britannique.
Peintre de fleurs.

SHÛTOKU, nom de pinceau : **Ikei**
XV^e siècle. Actif dans la seconde moitié du XV^e siècle. Japonais.
Peintre.
Peintre de peinture à l'encre (*suiboku*) de l'époque Muromachi, il serait un moine du temple Tôfuku-ji de Kyoto.

SHUTOV Serguei
Né en 1955 à Potsdam, de parents russes. XX^e siècle. Russe.
Peintre technique mixte, peintre de collages.
À Moscou, où il est établi, il est membre du Comité d'Art Graphique.
Depuis 1978, il participe à des expositions collectives en Russie.
Il expose aussi individuellement : en 1988 à Stockholm ; 1989 Paris, galerie Katia Granoff.
Ses peintures, affranchies des contraintes du réalisme-socialiste, conciliant des éléments abstraits de caractère gestuel et des sujets figuratifs, narratifs, parfois surréalisants, sont composées de la superposition d'images multiples, traitées techniquement diversement, et de sujets hétérogènes, tirés, à la façon du pop art américain, ce qui l'apparente au courant du « Soc' Art » moscovite, des clichés de la vie quotidienne contemporaine ou de sources anachroniques, historiques ou artistiques, dans l'esprit du citationnisme, par exemple : superposée à une composition abstraite, l'indication d'une statue hellénistique.

VENTES PUBLIQUES : MOSCOU, 7 juil. 1988 : *La mort pour les assassins* 1987, techn. mixte/t. (130x155) : **GBP 4 180** – PARIS, 17 déc. 1989 : *Propagande culinaire, Kasha* 1988, acryl. et collage/t. (100x80) : **FRF 40 000** – PARIS, 8 avr. 1990 : *Le Paradis II* 1985, h. graviers, dorure, verre, collage/t. (99x130) : **FRF 68 000**.

SHÜTTE Hans. Voir SCHÜTTE

SHUTTLEWORTH Claire
Née en 1868 à Buffalo (New York). XIXᵉ-XXᵉ siècles. Américaine.
Peintre de portraits, paysages.
Elle était active à Buffalo.

SHUZAN
Japonais.
Graveur.
Il grava des *netsuke* (accessoire de costume) en bois.

SHU ZHI ou Chou Tche ou Shu Chih
Actif pendant la dynastie Ming (1368-1644). Chinois.
Peintre.
Il n'est pas mentionné dans les biographies d'artistes et il se peut qu'il soit identique au peintre Ming Shu Yinzhi.

SHVERCHKOV Nikolai Yegorovich. Voir SVERTSCHKOFF Nicolas Gregorovitch

SHWAB Wladimir, puis Walmar
Né en 1902. XXᵉ siècle. Suisse.
Peintre, peintre à la gouache. Abstrait-géométrique.
Enfant d'une mère finlandaise, d'un père français, il fut adopté, à l'âge de huit ans, par la famille suisse Shwab. De 1920 à 1925, il suivit le cursus d'une licence de chimie, à Paris. Il paraît probable qu'il commençait parallèlement à dessiner et peindre. En 1927, il voyagea en Allemagne, visita Moholy-Nagy ; à Berlin, prit contact avec le groupe de la galerie *Der Sturm*. En 1930, il participa aux réunions du groupe *Art concret*, mais ne co-signa pas le manifeste bien qu'une de ses œuvres fût reproduite dans la plaquette. De 1939 à 1945, en Suisse, il prépara un doctorat de chimie, et changea son prénom de Wladimir pour Walmar.
Il exposait, sans doute collectivement : en 1928 à Paris, galerie Sacre du Printemps ; à Berlin, galerie Der Sturm ; et à Paris, Studio des Ursulines, à l'occasion d'un spectacle néodadaïste ; en 1929 à Amsterdam ; en 1937, bien que ne peignant plus, il était représenté à l'exposition *Art of Tomorrow*, en fait collection de la *Société anonyme*, fondation Guggenheim ; 1975 Zurich, exposition personnelle au Kunsthaus ; 1977 Paris, exposition personnelle, galerie Quincampoix.
En 1926, il peignit son premier tableau abstrait. En 1930, il composa un petit film constructiviste ; projeté au Studio des Ursulines, il brûla après la première projection. En 1930-1931, il introduisit des lignes et formes courbes dans ses peintures, jusqu'alors rectilignes. De 1933 jusqu'aux années soixante, Shwab cessa toute activité artistique. Après la Seconde Guerre mondiale, avec la redécouverte de l'abstraction, Shwab renoua avec son activité picturale.
BIBLIOGR. : G. C. Fabre : Catalogue de l'exposition *Walmar Shwab*, Kunsthaus, Zurich, 1975 – in : Catalogue de l'exposition *Abstraction-Création 1931-1936*, Musée d'Art Moderne de la Ville, Paris, 1978.
VENTES PUBLIQUES : PARIS, 20 nov. 1991 : *Composition géométrique*, h/t (83x62) : **FRF 12 000**.

SI-AI ou Si-Ngai. Voir ZHANG XIAI

SIALELLI Catherine
Née vers 1940 à Paris. XXᵉ siècle. Française.
Peintre, peintre de compositions murales, pastelliste. Tendance abstraite.
À Paris, après avoir été élève et diplômée de l'École des Arts Appliqués en 1962, de 1962 à 1965, elle a préparé une licence de professorat de dessin et, jusqu'en 1966, fut élève de Maurice Brianchon à l'École des Beaux-Arts. Elle a exercé une activité d'enseignante jusqu'en 1978.
Elle participe à des expositions collectives, surtout dans des lieux alternatifs divers. Elle expose individuellement, notamment dans les opérations *Portes ouvertes, Bastille*, ainsi qu'en 1986, 1995 à Paris, galerie Étienne de Causans.
En 1996, elle a réalisé trois murs peints pour la Ville de Paris. Ses peintures et pastels, aux harmonies fluides et tendres, concilient une apparence abstraite avec des suggestions végétales.

SIAO HAI-CHAN. Voir XIAO HAISHAN

SIAO K'IEN-TCHONG. Voir XIAO QIANZHONG

SIAO LING-CHO ou Siao Ling-Tcho, ou Siao Ling-Tchouo. Voir XIAO LINGZHUO

SIAO LI-TCHUEN
XXᵉ siècle. Chinois.
Peintre de paysages.
En 1946 à Paris, il était représenté à l'Exposition Internationale d'Art Moderne, ouverte au Musée d'Art Moderne par l'Organisation des États-Unis.
Il y présentait *Montagnes d'automne*.

SIAO TCHAO. Voir XIAO ZHAO

SIAO TCH'EN. Voir XIAO CHEN

SIAO YONG. Voir XIAO YONG

SIAO YU. Voir XIAO YU

SIAO YUN-TS'ONG. Voir XIAO YUNCONG

SIBELIUS Gerard ou J.
Né à Amsterdam. Mort en 1785 en Angleterre. XVIIIᵉ siècle. Hollandais.
Graveur et dessinateur.
Travailla en Angleterre, de 1775 jusqu'à sa mort. Il grava plusieurs portraits, ainsi que des planches pour un ouvrage de sir Joseph Banks sur la botanique et pour la *Vie de Marianne* de Marivaux.

SIBELL Muriel Vincent
Née le 3 avril 1898 à Brooklyn (État de New York). XXᵉ siècle. Américaine.
Peintre et graveur.
Élève de l'École des Beaux-Arts et d'Arts Appliqués de New York, et de l'Art Students' League. Membre de la Fédération Américaine des Arts. Obtint plusieurs récompenses.

SIBELLATO Ercole ou Eres
Né le 24 décembre 1881 à Riviera del Brenta. XXᵉ siècle. Actif à Venise. Italien.
Peintre de figures et de portraits, paysagiste, sculpteur et illustrateur.
Élève de E. Tito. La Galerie d'Art Moderne à Venise possède plusieurs de ses tableaux.

SIBELLINO Antonio
Né en 1891 à Buenos Aires. Mort en 1962 à Buenos Aires. XXᵉ siècle. Argentin.
Sculpteur, peintre, dessinateur. Tendance cubiste.
Dès l'âge de quatorze ans, il connut sa vocation et commença sa formation, à Buenos Aires, simultanément dans un atelier où professaient les sculpteurs Tasso (?) et Arturo Dresco, ainsi qu'à l'Académie Nationale des Beaux-Arts. En 1909, il obtint une bourse qui lui permit de venir compléter sa formation en Europe. Pendant deux années, il fut élève de la Real Academia Albertina de Turin. En 1911, il arriva à Paris, où il restera jusqu'en 1915, la guerre l'obligeant à repartir contre son désir.
À son retour en Argentine, il exposa aux Salons nationaux : en 1916 et 1918, sans causer de remous ; puis en 1923, avec une œuvre qui fit scandale, et lui valut de nombreuses années d'obscurité et de difficultés matérielles. Enfin, en 1942, lui fut attribué le Premier Prix National de Sculpture. En 1945, il fut nommé professeur à l'École des Beaux-Arts Manuel Belgrano.
À son arrivée à Paris, ce fut le choc de découvrir, à travers le Fauvisme et le Cubisme, la révolution fondamentale des langages plastiques qui lui fit remettre totalement en question les idéaux classiques auxquels l'avait acquis l'enseignement qu'il avait reçu. Il commença des travaux inspirés des idées générales propagées par les cubistes. Cependant, éloigné de Paris, à son retour à Buenos Aires, il y réalisa des sculptures encore tributaires de la tradition classique. Ce ne fut qu'en 1923 qu'il exposa une de ses sculptures marquées par l'influence cubiste. Lorsque, dans les années quarante, l'importance de son œuvre fut enfin publiquement reconnue, il était déjà atteint par la maladie et ne put profiter de ce répit dans l'adversité pour réaliser les grandes œuvres auxquelles il avait rêvé. Il dut se contenter, dans ses quinze dernières années, de dessiner et de peindre. Peut-être peut-on dire que ses dernières œuvres marquèrent un retour en arrière, mais, en 1926, il aura été le créateur de la *Composition de formes*, relief volontairement élaboré dans l'esprit des volumes de Duchamp-Villon, qui fut la première sculpture abstraite conçue en Amérique latine.
Devant un œuvre finalement assez rare, maintenant achevé, on

n'oubliera pas que Antonio Sibellino aura été le premier sculpteur « moderne », et même abstrait, de l'Amérique latine.

■ J. B.

BIBLIOGR. : Jacqueline Mayer, in : *Diction. Universel de l'Art et des Artistes*, Hazan ? Paris, 1967 – Maria-Rosa Gonzalez, in : *Nouveau diction. de la sculpt. mod.*, Hazan, Paris, 1970.

SIBELLINO da Caprara
Originaire de Bologne. xiv^e siècle. Actif dans la seconde moitié du xiv^e siècle. Italien.
Sculpteur.
Il a décoré le tombeau de Manfredo Pio à l'église La Sagra de Carpi.

SIBENHARTZ Hans ou Siebenhartz
xvi^e siècle. Actif à Zug à la fin du xvi^e siècle. Suisse.
Peintre.
A exécuté des tableaux d'autels.

SIBER. Voir aussi SIEBER

SIBER Alfons
Né le 25 février 1860 à Schwaz. Mort le 8 février 1919 à Hall (Tyrol). xix^e-xx^e siècles. Autrichien.
Peintre de compositions religieuses, mythologiques, de compositions murales, restaurateur.
De 1881 à 1890, il fut élève de l'Académie des Beaux-Arts de Vienne. Il travailla à Innsbruck.
Il a peint plusieurs compositions murales dans les églises de la région d'Innsbruck.
MUSÉES : INNSBRUCK (Ferdinandeum) : *Ondine dans l'Inn.*

SIBER Gustave
Né le 22 novembre 1864 à Küsnacht (près de Zurich). xix^e-xx^e siècles. Suisse.
Sculpteur de figures, bustes.
En 1887-1888, il fit un an et demi élève dans l'atelier de Richard Kissling à Zurich. De 1889 à 1891, il poursuivit sa formation à Paris.
MUSÉES : GENÈVE (Mus. Rath) : *Buste de femme.*

SIBER Hans
Originaire de Landshut. xv^e siècle. Allemand.
Peintre verrier.
Il a exécuté quatorze vitraux pour l'église Notre-Dame de Straubing.

SIBER Jacob
Né le 16 juillet 1807 à Morges. Mort le 7 janvier 1880 à Lausanne. xix^e siècle. Suisse.
Médailleur.

SIBER Johann Baptist
Né en 1802 près de Landsberg. xix^e siècle. Allemand.
Peintre de portraits, peintre de miniatures.
Élève de l'Académie de Munich de 1823 à 1825 et en 1827. Il travailla à Wiesbaden, Francfort-sur-le-Main, Ulm, Vienne de 1832 à 1834 et Munich à partir de 1835.

SIBERDT Eugène ou Siberth
Né en 1851 à Anvers. Mort en 1931. xix^e-xx^e siècles. Belge.
Peintre d'histoire, compositions religieuses, scènes de genre, portraits. Postromantique.
Il fut élève de Nicaise de Keyser à l'École des Beaux-Arts d'Anvers. Il fut nommé professeur de l'Académie d'Anvers en 1883.
BIBLIOGR. : Gérald Schurr, in : *Les Petits Maîtres de la peinture 1820-1920, valeur de demain*, Les Éditions de l'Amateur, t. V, Paris, 1981 – in : *Dict biogr. des artistes en Belgique depuis 1830*, Arto, Bruxelles, 1987.
MUSÉES : ANVERS : *Erasme et Quentin Metsys.*
VENTES PUBLIQUES : AMSTERDAM, 11 sep. 1990 : *Portrait d'un petit garçon assis sur un canapé rouge avec un livre d'images sur les genoux* 1868, h/t (70,5x55) : **NLG 1 840** – BRUXELLES, 9 oct. 1990 : *Mère allaitant* 1921, h/t (52x71) : **BEF 200 000.**

SIBERECHT Willem Van
xvii^e siècle. Éc. flamande.
Peintre.
Le Musée de Liège conserve de lui *Paysage italien.*

SIBERECHTS Cornelisz
Originaire d'Anvers. Mort le 9 avril 1626 à Rome. xvii^e siècle. Éc. flamande.
Peintre.

SIBERECHTS Jan ou Sibrechts
Né le 29 janvier 1627 à Anvers. Mort vers 1703 à Londres. xvii^e siècle. Éc. flamande.

Peintre de scènes de chasse, paysages animées, paysages.
Fils d'un sculpteur du même nom. Il fut élève de Adriaen de Bye. Maître à Anvers, en 1649. Il épousa, en 1652, Maria Anna Croes. Il alla en Angleterre en 1672, accompagnant le duc de Buckingham qui, passant par les Flandres avait remarqué son talent. Siberechts travailla pour le duc à sa résidence de Chefden. Il peignit alors des scènes de chasse et des vues panoramiques. Contrairement à la plupart des Flamands du xvii^e siècle, il fut peu sensible à l'art de Rubens, préférant la lumière à la couleur. Ceci peut s'expliquer par sa formation, sans doute à Rome, sous l'influence des paysagistes hollandais Dujardin et Berchem. Cependant les paysages flamands l'attiraient et lui servaient à peindre des compositions dont beaucoup ont pour thème le *Gué*. Ce sujet lui permit de donner une tournure anecdotique à son œuvre, présentant des paysannes faisant passer des vaches, des charrettes, ou des paysans se baignant. Cela lui permit aussi d'étudier les divers effets de la lumière à travers les arbres et se reflétant sur l'eau.

BIBLIOGR. : R. Genaille, in : *Dictionnaire de l'Art et des Artistes*, Hazan, Paris, 1967.
MUSÉES : ANVERS : *Saint François d'assise prêchant devant les animaux* – *Le gué* – BERLIN : *Printemps italien* – BORDEAUX : *Paysage avec figures* – BRUXELLES : *Cour de ferme* – *Départ pour la chasse* – BUDAPEST : *Le gué* – COPENHAGUE : *Intérieur* – HANOVRE : *Paysage, canal* – LIÈGE : *Paysage* – LILLE : *Le gué* – *Paysage* – *Scène champêtre* – MOSCOU (Roumianzeff) : *Paysage avec arc-en-ciel* – MUNICH : *Pâturage* – PARIS (Mus. du Louvre) : *Scène champêtre* – TOULOUSE : *Scène pastorale* – VALENCIENNES : *Paysans devant une ferme.*
VENTES PUBLIQUES : PARIS, 1816 : *Rivière ; figures passant à gué* : **FRF 61** – VIENNE, 1827 : *Paysage* : **FRF 210** – PARIS, 1843 : *Paysage avec figures* : **FRF 620** – BRUXELLES, 1850 : *Paysage avec personnages à cheval et en carrosse* : **FRF 95** – BRUXELLES, 1865 : *Vues du château de Versailles, deux pendants* ; *Vue du parc de Versailles, ensemble* : **FRF 760** – PARIS, 1868 : *Paysage hollandais avec figures et animaux* : **FRF 760** ; *Paysage avec animaux* : **FRF 1 420** – PARIS, 1877 : *Le gué* : **FRF 850** – PARIS, 1881 : *La trentée du troupeau* : **FRF 400** – PARIS, 2-3 avr. 1897 : *Le passage du gué* : **FRF 450** – PARIS, 30 mai 1903 : *Le gué* : **FRF 2 800** – PARIS, 1907 : *Au bord du gué* : **FRF 2 700** – PARIS, 12-13 déc. 1923 : *Gardienne de troupeau* : **FRF 12 000** – LONDRES, 22 juil. 1925 : *Paysage* : **GBP 58** – LONDRES, 12 mars 1926 : *Personnages et animaux dans un fort* : **GBP 210** – LONDRES, 28 mars 1927 : *Scène près d'une rivière* : **GBP 577** – LONDRES, 20 mai 1927 : *Vue de Nannan Hall* : **GBP 189** – LONDRES, 22 déc. 1927 : *Charrette maraîchère* : **GBP 525** – LONDRES, 8 juil. 1929 : *Paysage escarpé* : **GBP 409** – GENÈVE, 27 oct. 1934 : *Paysage* : **CHF 6 600** – LONDRES, 16 juin 1938 : *Paysage boisé* : **GBP 115** – PARIS, 29 mars 1939 : *Passage du gué* : **FRF 5 700** – LONDRES, 26 juin 1946 : *Le fort* : **GBP 420** – LONDRES, 31 jan. 1951 : *Panorama* : **GBP 300** – PARIS, 5 déc. 1951 : *La vache curieuse* : **FRF 1 100 000** – LONDRES, 24 juin 1959 : *La gardienne de troupeau et sa fille* : **GBP 5 500** – LONDRES, 1^{er} avr. 1960 : *La Route inondée* : **GBP 6 825** – LONDRES, 21 juin 1961 : *Paysage de rivière* : **GBP 1 300** – LONDRES, 11 juil. 1962 : *Paysage avec vue du parc de Wollaton* : **GBP 3 200** – PARIS, 20 juin 1966 : *Le passage du gué* : **FRF 25 000** – LONDRES, 19 avr. 1967 : *Paysage fluvial animé* : **GBP 8 000** – LONDRES, 25 nov. 1970 : *Paysans traversant un cours d'eau* : **GBP 4 000** – LONDRES, 11 juin 1971 : *Troupeau traversant une rivière* : **GNS 3 500** – LONDRES, 12 déc. 1973 : *Chez un amateur de fleurs* : **GBP 66 000** – LONDRES, 2 juil. 1976 : *Paysanne se rendant au marché* 1671, h/t (70x99) : **GBP 13 000** – LONDRES, 2 déc. 1977 : *Paysans et troupeau dans un paysage boisé*, h/t (100,4x115,6) : **GBP 5 000** – LONDRES, 21 mars 1979 : *Vue de Henley*, h/t (83x126,5) : **GBP 90 000** – NEW YORK, 6 juin 1985 :

Chasseur et chiens dans un paysage 1694, h/pan. (30,5x41) : **USD 15 000** – LONDRES, 19 nov. 1986 : *La vallée de la Tamise avec vue de Henly* 1697, h/t (181x161) : **GBP 50 000** – AMSTERDAM, 14 nov. 1988 : *Scène paysanne dans un vaste paysage avec au loin un village au sommet d'une colline*, encre (13x17,6) : **NLG 3 680** – NEW YORK, 10 jan. 1990 : *Paysannes traversant le gué dans leur charrette avec un moulin à vent à l'arrière-plan*, h/t (102,5x86,5) : **USD 38 500** – LONDRES, 11 avr. 1990 : *Charrette de foin circulant dans un canal et un couple de paysans ramassant du bois sur la berge*, h/t (109x90) : **GBP 41 800** – LONDRES, 10 juil. 1992 : *Paysanne traversant un ruisseau à cheval avec son troupeau à l'orée d'un bois*, h/t (64,5x56,5) : **GBP 9 350** – NEW YORK, 31 déc. 1997 : *Vaches s'abreuvant dans un étang près d'une montagne à la lisière d'un bois* 1680, h/t (120x108) : **USD 63 000** – AMSTERDAM, 10 nov. 1997 : *Bergère sur un âne traversant un torrent avec son troupeau, un village et son église dans le lointain* 1684, h/t (60,6x73,2) : **NLG 109 554** – LONDRES, 30 oct. 1997 : *Paysage de rivière boisé avec des chasseurs et leurs chiens, des montagnes au loin* 1694, h/cuivre (30,8x40,3) : **GBP 20 700** – LONDRES, 3-4 déc. 1997 : *Carrosse à six chevaux traversant une rivière* 1671, h/t (82,6x96,8) : **GBP 111 500**.

SIBERSMA G.
XVIII[e] siècle. Hollandais.
Graveur au burin.
On connaît de lui *Portrait du baron W. von Imhoff* et *Élévation de Guillaume IV sur le trône*.

SIBERT. Voir aussi SIEBERT

SIBERT Jean
XVII[e] siècle. Actif à Avignon. Français.
Sculpteur de portraits.
A sculpté en 1641 deux statues de saints pour Notre-Dame-des-Grâces à Séguret.

SIBERT Joachim. Voir SIWERT

SIBERT Johann Martin Jakob. Voir SIEBERT

SIBILE Joris
XVII[e] siècle. Actif à Rome vers 1636. Italien.
Peintre.

SIBILLA Gasparo
Mort en 1782 à Rome. XVIII[e] siècle. Italien.
Sculpteur.
A partir de 1776 il devient membre de l'Académie Saint-Luc. Il a sculpté le tombeau de *Benoît XIV* à l'église Saint-Pierre de Rome.

SIBILLA Gijsbert Jansz ou Sébille
Né vers 1598 à Weesp. Mort après 1652. XVII[e] siècle. Éc. flamande.
Peintre d'histoire.
Il était bourgmestre de Weesp.
Pour l'hôtel de ville de Weesp, il peignit *Le Jugement de Salomon* et *Assemblée des magistrats en 1652*.
MUSÉES : DARMSTADT : *Salon devant Crésus*.
VENTES PUBLIQUES : LONDRES, 28 fév. 1990 : *Le sacrifice de Moïse*, h/t (102x88) : **GBP 4 400** – LONDRES, 20 avr. 1994 : *La visitation* 1645, h/pan. (50,3x40,5) : **GBP 9 200** – PARIS, 8 juin 1994 : *Le baptême de l'eunuque de la Reine Candace*, h/pan. de chêne (55,5x46,5) : **FRF 12 500**.

SIBLEY Charles
XIX[e] siècle. Actif à Londres entre 1826 et 1847. Britannique.
Peintre.

SIBMACHER Hans ou Johann
Mort le 23 mars 1611 à Nuremberg. XVII[e] siècle. Allemand.
Peintre d'armoiries et graveur.
On le cite surtout comme ayant gravé des armoiries et des dessins de dentelles. Son ouvrage, le nouveau *Wappenbuch*, publié en 1605, 1606 et 1612 contient plusieurs milliers d'armoiries. Son ouvrage sur les dentelles *Neues Modelbuch* fut publié en 1604. Il a encore une œuvre considérable composé d'estampes, de portraits, de vues, de sujets de chasse, de sujets militaires. Il a également fourni des dessins pour l'illustration d'ouvrages. Il possédait un don remarquable pour l'ornementation et a exercé une influence très appréciable jusqu'au XIX[e] siècle.

SIBOLDT Samuel. Voir SYBOLD

SIBON
XVIII[e] siècle. Actif à Châteaudun. Français.
Sculpteur sur bois.
Il a sculpté trois grands anges et les stalles du chœur de Saint-Léger à Sancheville.

SIBON Joseph
XVIII[e] siècle. Actif à Toulon vers 1707. Français.
Peintre.

SIBONI Emma
Née le 29 septembre 1877 au Danemark. XX[e] siècle. Active aux États-Unis. Danoise.
Peintre, miniaturiste.
Elle fut élève de l'Académie Royale des Beaux-Arts de Copenhague, de l'Art Institute de Chicago, de Émile Renard et Madame Lafarge-Charma à Paris, de Walter Thor à Munich, de Franz Skarbina à Berlin. Elle était membre de la Fédération Américaine des Arts.

SIBRA Paul Marie
Né le 10 septembre 1889 à Castelnaudary. XX[e] siècle. Français.
Peintre.
Il exposait à Paris, au Salon des Artistes Français, 1924 sociétaire, 1926 médaille d'argent.

SIBRANDZ Jelle
XVII[e] siècle. Belge.
Peintre.
Élève de B. Schendel à Leeuwarden, il alla en 1669 en Italie. Il a peint le groupe des *Quatre filles de Jac. von dem Waayen*, conservé au Musée de Verviers.

SIBRAYQUE Georges ou Siebrecht
XVII[e] siècle. Français.
Sculpteur.
Il travailla pour Versailles de 1672 à 1682. On lui doit la statue *L'Afrique* (au Parterre du Nord).

SIBRE Ernest
Né à Paris. XIX[e] siècle. Français.
Peintre de genre.
Élève de Picot, Giraud et Pils. Exposa au Salon en 1867 et en 1868.

SIBRECHTS Jan. Voir SIBERECHTS

SIBRECHTS Johannes. Voir SIEBRECHTS

SIBRECQ Bernard et Gérard
XVII[e] siècle. Français.
Sculpteurs.
Ils furent actifs de 1635 à 1642 à Lyon.

SIBSON Thomas
Né en mars 1817 dans le Cumberland. Mort le 28 novembre 1844 à Malte. XIX[e] siècle. Britannique.
Peintre de genre, graveur, dessinateur.
Il alla fort jeune à Édimbourg et fut destiné au commerce, mais un goût marqué pour le dessin et la peinture, qu'il travailla sans maître, l'amena à Londres, où il trouva du travail comme illustrateur. Il fut notamment un des illustrateurs de Dickens. En 1842 il alla à Munich et y travailla dans l'atelier de Kaulbach. L'état de sa santé l'obligea à rentrer en Angleterre, d'où il partit pour Malte.

SIBUET Claude
Né en 1834. Mort en 1879. XIX[e] siècle. Actif à Lyon. Français.
Peintre de fleurs.

SIBUET Jocelyne
Née le 8 juillet 1959 à Sciozier (Haute-Savoie). XX[e] siècle. Française.
Peintre de paysages de montagne animés. Naïf.
En 1986, elle a remporté le Premier Prix du concours de peinture, organisé à l'occasion du bicentenaire de l'ascension du Mont-Blanc. À Paris, elle participe au Salon International d'Art Naïf.
Depuis 1983, elle peint des paysages inspirés des Alpes de son environnement familier.

SIBUSISO Linda Mbhele
Né en 1964 à Witbank (Transvaal). XX[e] siècle. Sud-Africain.
Artiste.
Il a participé en 1994 à l'exposition *Un Art contemporain d'Afrique du Sud* à la galerie de l'esplanade, à la Défense à Paris.

SICARD François Léon
Né le 21 avril 1862 à Tours (Indre-et-Loire). Mort en 1934 à Paris. XIX[e]-XX[e] siècles. Français.
Sculpteur de monuments, figures, portraits, dessinateur.
Il fut élève de Félix Joseph Barrias et de Félix Laurent. Il obtint le

prix de Rome en 1891. Il figura au Salon des Artistes Français de Paris, dont il devint sociétaire en 1900. Il reçut une mention honorable en 1887, une médaille de deuxième classe en 1894, une médaille de première classe en 1897, une médaille d'or en 1900, pour l'Exposition Universelle. Il fut promu chevalier de la Légion d'honneur en 1910, officier par la suite, et nommé membre de l'Institut de France.

Il sculpta notamment le *Monument de la Révolution* dans le chœur du Panthéon, *Le bon Samaritain* au Jardin des Tuileries, la statue de *Georges Sand* au Jardin du Luxembourg, à Paris, ainsi que les cariatides de la façade de l'hôtel de ville de Tours et le *Monument de Clémenceau* à Sainte-Hermine, en Vendée.

Bibliogr. : Gérald Schurr, in : *Les Petits Maîtres de la peinture 1820-1920, valeur de demain*, Les Éditions de l'Amateur, t. V, Paris, 1981.

Musées : Paris (Mus. d'Orsay) : *Œdipe et le Sphinx* – *Apollon et G. Sand* : Paris (Mus. du Petit Palais) : *Agar* – Tours (Mus. des Beaux-Arts) : études à la sanguine.

Ventes Publiques : Paris, 23 mars 1984 : *Œdipe et le sphinx*, bronze doré et patiné (H. 65) : **FRF 46 500** – Enghien-les-Bains, 28 av. 1985 : *La charmeuse de serpent*, bronze (H. 53) : **FRF 88 000.**

SICARD Jean Pierre Antoine
XVIII[e] siècle. Actif à Toulon. Français.
Peintre.
Il travailla pour la cathédrale en 1759.

SICARD Josée
Née vers 1950. XX[e] siècle. Française.
Peintre, sculpteur, technique mixte.
Depuis 1977, elle participe à des expositions collectives, à Paris, Marseille, Toulon, Nice, Suébec, etc. Elle expose individuellement, notamment : 1983 Nuremberg ; 1983, 1986 Nice ; 1987 La Seyne-sur-Mer, galerie La Tête d'Obsidienne ; 1987, 1989, 1990 Cannes, galerie Macé ; 1989 Marseille ; et Paris, galerie L'Usine Éphémère ; 1990 Nuremberg ; etc.
Selon les périodes, elle utilise des matériaux divers : avec le polystyrène, elle agençait des plans dans l'espace, la légèreté du matériau s'opposait au poids visuel des volumes suggérés ; avec des tiges de fer à béton, elle créait la structure de volumes de vide dans l'espace ; avec des sortes de tableaux constitués de matériaux divers, elle s'est approchée d'une abstraction géométrique à tendance optique.
Musées : Toulon.

SICARD Louis Apollinaire
Né le 25 avril 1807 à Lyon (Rhône). Mort en 1881 à Lyon. XIX[e] siècle. Français.
Peintre de paysages, natures mortes, fleurs et fruits, pastelliste.
Élève de Berjon, Revoil et Theirat. Le Musée de Dijon conserve de lui une toile et deux pastels, et celui de Lyon, quatre pastels.
Musées : Dijon (Mus. des Beaux-Arts) – Lyon (Mus. des Beaux-Arts).
Ventes Publiques : New York, 23 mai 1997 : *Tournesols 1839*, h/t (70x54) : **USD 68 500.**

SICARD Louis Marie ou Sicardy ou Siccardi
Né en 1746 à Avignon. Mort le 18 juillet 1825. XVIII[e]-XIX[e] siècles. Français.
Peintre de portraits, d'émaux, miniaturiste.
Travailla à Paris, et exposa au Salon entre 1791 et 1819. Il est surtout connu sous le nom de Sicardi. Ses scènes dans lesquelles Pierrot joue le principal rôle, ont été popularisées par la gravure.
Musées : Londres (coll. Wallace) : *Louis XVI 1782* – *Louis XVI jeune*, miniature – *Jeune Fille avec un panier de fleurs*, miniature – *Jeune Femme en déshabillé*, miniature – *Mme Cail en bacchante*, miniature – *Dame en costume fin Louis XVI*, miniature – *Jeune Femme avec une mantille*, miniature – Paris (Mus. du Louvre) : *Louis XVI*, miniature – *Mlle Sicard*, miniature – Paris (Jacquemart-André) : *Louis XVI.*
Ventes Publiques : Paris, 1861 : *Miniature*, sans désignation de sujet : **FRF 600** – Paris, 1868 : *Jeune femme coiffée d'un turban*, miniat. : **FRF 405** – Paris, 1872 : *Pierrot tient sur un plat une saucisse que Colombine semble convoiter*, miniature : **FRF 6 020** – Paris, 1874 : *Jeune femme vue à mi-corps s'appuyant près de la statue de l'Amour*, miniature : **FRF 1 300** – Paris, 1er fév. 1877 : *Portrait du duc de Normandie*, miniature : **FRF 520** – Paris, 1886 : *Portrait d'une jeune femme de trois quarts, coiffée d'un bonnet blanc agrémenté de rubans bleus*, miniature : **FRF 600** – Paris, 1891 : *Portrait de la comtesse de Jersey*, miniature :

FRF 3 300 – Paris, 1897 : *Portrait de Madame Lebrun*, miniature : **FRF 5 200** – Paris, 1898 : *Portrait de jeune femme*, miniature : **FRF 5 100** – Paris, 25-28 mars 1898 : *Portrait de Madame d'Alembert*, miniature : **FRF 4 680** ; *Portrait de Louis XVI*, miniature : **FRF 1 350** – Paris, 12 mai 1898 : *Portrait de femme*, miniat./ boîte d'écaille, cercle d'or : **FRF 2 400** – Paris, 1899 : *Portrait de l'artiste*, aquar. : **FRF 180** – Londres, 5 juil. 1899 : *Portrait de dame en blanc*, miniature : **FRF 3 375** – Paris, 8 avr. 1919 : *Portrait d'une jeune fille en vestale*, miniature : **FRF 1 950** – Paris, 8 avr. 1919 : *Portrait de femme*, miniature : **FRF 3 300** – Paris, 8 mai 1926 : *Portrait d'homme*, miniature : **FRF 600** – Paris, 1er avr. 1928 : *O che boccone*, cr. noir : **FRF 8 500** ; *Homme en habit bleu*, miniature : **FRF 3 800** – Londres, 29 juin 1928 : *Groupe de cinq enfants jouant dans un jardin* : **GBP 231** – Paris, 12 juin 1929 : *Portrait d'homme*, miniature : **FRF 4 800** ; *Portrait de femme décolletée*, miniature : **FRF 6 900** – Paris, 25 nov. 1936 : *Portrait de jeune femme*, miniature : **FRF 5 600** – Paris, 5 mars 1937 : *Portrait présumé de Mlle Emily Léveillé, de la Comédie-Française, en robe blanche largement décolletée*, miniature : **FRF 550** – Paris, 18 mars 1937 : *Portrait de Préville, acteur du Théâtre-Français, dans le rôle de Figaro*, past. : **FRF 3 300** – Paris, 18 déc. 1940 : *Portrait d'homme 1772*, past. : **FRF 2 400** – Paris, 12 juil. 1943 : *Portrait de M. Warlez, comte de Saint-Marsault 1792*, miniature : **FRF 3 200** – Paris, 28 mars 1945 : *Femme en robe mauve coiffée d'un large chapeau fleuri 1784*, miniature : **FRF 17 500** – Paris, 1er avr. 1949 : *Portrait d'homme en costume violet 1787*, miniature : **FRF 16 000** – Paris, 15 déc. 1950 : *Jeune femme en robe verte et rose*, émail, Attr. : **FRF 14 000** – Paris, 11 avr. 1951 : *Femme en robe bleue*, miniature : **FRF 30 000** – Paris, 21 mars 1952 : *Portrait d'acteur*, past. : **FRF 140 000.**

SICARD Nicolas
Né vers 1840 à Lyon (Rhône). Mort en janvier 1920. XIX[e]-XX[e] siècles. Français.
Peintre de scènes de genre, paysages animés, animalier, paysages urbains, aquarelliste.
Il fut élève de Victor Vibert et Danguin à l'École des Beaux-Arts de Lyon. Il débuta au Salon de Paris en 1869, il devint sociétaire du Salon des Artistes Français en 1883. Il reçut une mention honorable en 1881, une médaille de bronze en 1889, pour l'Exposition Universelle. Il fut fait chevalier de la Légion d'honneur en 1900.
Il a peint essentiellement des scènes de chasse avec cavaliers et chevaux, scènes de rues et de marchés, traitées par des coloris vifs.

Bibliogr. : Gérald Schurr, in : *Les Petits Maîtres de la peinture 1820-1920, valeur de demain*, Les Éditions de l'Amateur, t. IV, Paris, 1979.
Musées : Béziers : *Un chasseur malheureux* – Lyon (Mus. des Beaux-Arts) : *Entrée du pont de la Guillotière* – Niort : *Un accident* – Saint-Étienne (Mus. d'Art et d'Industrie) : *Une route un jour de marché.*
Ventes Publiques : Paris, 16-17 mai 1897 : *Conduite des vagabonds* : **FRF 800** – Paris, 21 juin 1919 : *Une cour d'habitation rurale* : **FRF 305** – Paris, 29 juin 1927 : *Conduite des vagabonds* : **FRF 1 950** – Paris, 18 avr. 1929 : *Cavaliers arabes* : **FRF 610** – La Varenne-Saint-Hilaire, 21 mai 1989 : *La marchande espagnole*, h/t (89x117) : **FRF 24 000.**

SICARD Pierre
Né le 30 janvier 1900 à Paris. Mort en 1980. XX[e] siècle. Actif depuis 1950 aux États-Unis. Français.
Peintre de scènes animées, figures, portraits, paysages, paysages urbains, natures mortes, peintre de cartons de tapisseries.
Fils du sculpteur François Sicard, ancien Prix de Rome et membre de l'Institut, ami intime de Georges Clémenceau. Par cet ami qui leur était commun, le jeune Pierre Sicard conçut une première admiration pour Claude Monet. Il fut d'abord élève de l'École Centrale d'ingénieurs, qu'il quitta pour faire des études

d'architecture, puis travailla comme décorateur. Ayant commencé à collaborer avec son père en sculpture, en 1924 il s'initia à la peinture. Il entreprit de nombreux voyages : en Suisse, à Londres, en 1930 et 1931 en Espagne où il séjourne deux ans, en 1936 aux États-Unis, en 1936 et 1937 en Extrême-Orient, à Hong Kong, Manille, Bali, Angkor. En 1944, il fut nommé Peintre Officiel de la Guerre. Dès l'immédiat après-guerre, il fit de fréquents séjours aux États-Unis à partir de 1947, à Los Angeles et New York, et, en 1950, s'établit en Californie, où il enseigne le dessin. Cette expatriation le fit oublier du public français après 1955.

Sans avoir beaucoup participé à des expositions collectives, il montrait des ensembles de ses peintures dans des expositions personnelles : 1926, la première à Paris, galerie Durand-Ruel ; suivie de nombreuses autres, notamment galerie Georges Petit ; ainsi que sur les lieux de ses voyages et séjours, où il proposait des vues régionales.

À partir de 1924, il peignit des paysages ; puis, très tôt des scènes de bar, de dancing, de cabaret, scènes de la vie parisienne des « années folles » saisies sur le vif, qui lui valurent une belle notoriété dans les années trente. À sa première admiration pour Monet, succéda l'influence de Bonnard et Vuillard, puis celle de la peinture plus écrite de Matisse et Dufy. Parallèlement à l'évolution de sa facture, de ses très nombreux voyages, il rapportait des paysages sur ces sujets nouveaux. En 1944, en tant que Peintre Officiel de la Guerre, il fit des projets de tapisseries à la gloire de l'armée française. Après son installation aux États-Unis, il peignit de nombreuses natures mortes, traitées en aplats de couleurs contrastées, et se consacra surtout à peindre des vues des grandes villes qui l'avaient fasciné au cours de ses voyages et en Amérique, privilégiant les vues de nuit, transposant dans une géométrie et une perspective rigoureuses mais souples le spectacle féerique des alignements de buildings illuminés et, écrasé dans leurs profondeurs, l'écoulement ininterrompu des phares de voitures au long des rues étroites. ■ J. B.

Pierre Sicard

BIBLIOGR. : Claude Rémusat : *Pierre Sicard*, Pierre Cailler, 1955, Genève.
MUSÉES : BARCELONE – PARIS (Mus. Nat. d'Art Mod.) – TOURS – VERSAILLES.
VENTES PUBLIQUES : NEW YORK, 26 oct. 1960 : *Notre-Dame de Paris (la nuit) :* USD 700 – PARIS, 27 nov. 1974 : *Versailles, la chapelle :* FRF 7 800 – VERSAILLES, 15 mai 1977 : *Charleston et trompette,* h/t (61x46) : FRF 5 000 – HONFLEUR, 4 nov 1979 : *La Tamise à Londres,* h/t (61x81) : FRF 6 000 – PARIS, 29 jan. 1988 : *La lumière de Broadway 1954,* h/t (81x65) : FRF 3 400 ; *Notre-Dame, la nuit,* h/t (60x81) : FRF 3 000 ; *Tulipes et fruits,* h/t (61x51) : FRF 2 300 – REIMS, 13 mars 1988 : *Le Pont Saint-Michel,* h/t (51x65) : FRF 8 500 – VERSAILLES, 24 sep. 1989 : *Les trois baigneuses,* h/t (50x61,5) : FRF 4 500 – PARIS, 30 mai 1990 : *Vue de Manhattan,* h/t (38x46) : FRF 12 000.

SICART Jean
XVIᵉ siècle. Actif à Bourges vers 1523. Français.
Sculpteur sur bois.

SICCARDI Giuseppe
Né le 18 juillet 1883 à Albino. XXᵉ siècle. Italien.
Peintre.
Il fut élève de Ponziano Loverini.

SICCARDI Louis Marie. Voir SICARD

SICCIOLANTE Girolamo ou Siciolante da Sermoneta
Né en 1521 à Sermoneta. Mort entre 1550 et 1580. XVIᵉ siècle. Italien.
Peintre d'histoire, compositions religieuses, portraits, compositions murales, fresquiste, dessinateur.
Il fut d'abord l'élève de Leonardo da Pistoia, puis travailla avec Perino del Vaga comme élève et comme aide ; c'est la raison pour laquelle ses œuvres sont souvent confondues avec celles de Perino.
En 1541, il exécute une *Vierge à l'Enfant avec deux saints* pour S. Pietro e Stefano, près de Sermoneta. Il est à Rome en 1543 et y travaille avec Perino del Vaga aux travaux qu'il exécute au château S. Angelo. On cite de lui la décoration de la Sala Regia, au Vatican, des fresques à San Luigi dei Franceschi, représentant le *Baptême de Clovis,* en collaboration avec Jacopo del Conte ; un *Martyre de sainte Catherine* à Sta Maria Maggiore ; une *Nativité*

à Sta Maria della Pace. À Piacenza en 1545, il travaille auprès de Pier Luigi Farnese, peignant une *Sainte Famille avec saint Michel,* aujourd'hui à la Pinacothèque de Parme. Lorsque Pier Luigi Farnese est assassiné, Sicciolante va à Bologne où il exécute une *Vierge à l'Enfant avec saints,* pour S. Martino, puis, à la mort de Perino del Vaga, retourne à Rome, où il achève plusieurs de ses œuvres. Enfin, vers 1549, il retourna dans sa ville natale, où il décore une chapelle de l'église S. Giuseppe d'une *Vierge à l'Enfant* et de scènes de l'Ancien et du Nouveau Testament. Après 1550, il n'y a plus trace de l'œuvre de Sicciolante.
BIBLIOGR. : In : *Diction. de la peinture italienne,* coll. Essentiels, Larousse, Paris, 1989.
MUSÉES : MILAN (Gal. Brera) : *Vierge et Jésus* – PARME (Pina. Nat.) : *Sainte Famille avec saint Michel* – POZNAN : *Mise au tombeau* – ROME (Gal. Borghese) : *La Vierge, sainte Élisabeth et saint Jean présentant un chardonneret à l'Enfant Jésus* – *Le Christ sur la croix* – *La Vierge, Jésus et saint Jean,* deux fois – ROME (Gal. Colonna) : *La Vierge, Jésus et saint Jean* – ROME (Gal. Corsini) : *Portrait d'un cardinal* – *Portrait de Colonna.*
VENTES PUBLIQUES : LONDRES, 13 juil. 1923 : *Francis II en armure :* GBP 141 – ROME, 15 mars 1983 : *Portrait d'un cardinal,* h/pan. (97x76) : ITL 6 000 000 – NEW YORK, 16 jan. 1985 : *Etude de prophète (recto),* pl./trait de sanguine/pap. bleu ; *Etude de jeune fille (verso),* pl. et encre brune (22,3x14,4) : USD 3 500 – LONDRES, 9 déc. 1986 : *L'Ange de l'Annonciation,* craie noire, pl. et lav. reh. de blanc (32,8x30,3) : GBP 16 000 – MONTE-CARLO, 20 juin 1987 : *La Présentation au Temple,* pl., encre brune et lav. reh. de blanc/pierre noire/pap. bleu foré (40,9x25,5) : FRF 190 000 – ROME, 19 nov. 1990 : *Portrait d'un prélat dans ses appartements,* h/pan. (144x108) : ITL 138 000 000 – LONDRES, 2 juil. 1991 : *Homme assis avec le bras droit levé,* craie noire, encre et lav. reh. de blanc (21x14,8) : GBP 7 700 – NEW YORK, 10 jan. 1996 : *Etude de sainte Élisabeth pour La Visitation,* craie noire avec reh. de blanc/pap. bleu (24,8x17,7) : USD 23 000.

SICCRIST J. M. Voir l'article SIGRIST Johann

SICHA Lukas Georg
XVIIᵉ siècle. Actif à Prague en 1665. Autrichien.
Graveur au burin.
Il grava des portraits et des illustrations de livres.

SICHÉ Paul
Né le 23 mars 1933 à Lyon (Rhône). XXᵉ siècle. Français.
Peintre de figures, groupes, peintre de compositions murales, graveur, illustrateur, dessinateur.
Il assuma lui-même sa formation picturale. Il participe à des expositions collectives, dont : 1960 Menton, sélectionné pour la Biennale ; 1967 Pontarlier, Salon des Annonciades ; depuis 1975 Salon de Givors (Rhône) ; 1978-1979 Paris, *L'Estampe Aujourd'hui,* Bibliothèque Nationale ; etc.
Il montre des ensembles de ses œuvres dans des expositions personnelles, dont : 1966 Pontarlier, invité d'honneur au 42ᵉ Salon des Annonciades ; 1976 Saint-Donat-sur-L'Herbasse (Drôme), invité d'honneur au XVᵉ Festival J. S. Bach, dirigé par Marie-Claire Allain ; 1977 Metz, invité d'honneur de l'École Nationale d'Ingénieurs ; 1980 Limoges, Centre Culturel ; et Mézières (Suisse), Centre Culturel ; 1984 New York-East Hampton, Bologna/Landi Gallery ; 1985 Belfort, Salle des Fêtes ; 1986 Ajaccio ; 1988 Rillieux-la-Pape, Espace Baudelaire ; etc.
Il a effectué de nombreux travaux de décoration monumentale ou théâtrale, notamment : 1973 Lyon, un hall d'entrée en béton émaillé ; 1975 décors et costumes pour *De l'autre côté du miroir,* d'après Lewis Carroll ; 1980, 1981, 1982 dans la Drôme, travaux de 1 % ; 1984, 1987, 1988, des murs peints à Lyon (plusieurs), Vénissieux, Paris, Saint-Cyr-au-Mont-d'Or, Belfort. Il a, en outre, illustré plusieurs recueils de poésies.
Dans une écriture stylisée et synthétique, et des couleurs contrastées en aplats, après avoir peint des manèges de fêtes foraines, des nus, des péniches, puis des peintures de mouvement, joueurs de rugby, il fut attiré par la non-figuration. Toutefois, à travers son œuvre, le thème de la foule constitue une constante variable, jusqu'à devenir une armée en ordre de marche, voire vers une forêt de croix.
BIBLIOGR. : In : *Le Courrier de l'UNESCO,* Paris, mars 1976, oct. 1978, mars 1985, mai 1988 – Jean Marc Requien : *Les murs peints de Lyon,* Édit. HDM, déc. 1988 – Daniel Boulogne : *Actualité du mur peint,* Syros-Alternatives, Paris, 1989.

SICHEL Ernest
Né le 27 juin 1862 à Bradford. Mort le 21 mars 1941 à Bradford. XIXᵉ-XXᵉ siècles. Britannique.

Peintre de genre, figures, portraits, natures mortes, pastelliste, sculpteur, orfèvre.

De 1877 à 1879, il fut élève d'Alphonse Legros, puis de John Macallan Swan à la Slade School de Londres.

Dès 1885, il exposa à la Royal Academy et, dès 1891, au New English Art Club. À ce moment, il retourna à Bradford, où il travailla jusqu'à la fin de sa vie.

Musées : Bradford : *Sir Jacob Behrens – Enterrement d'un enfant dans les Highlands – Un Gaulois*, bronze, statuette – Londres (Tate Gal.) : *Instruments de musique* 1895-1905.

SICHEL Nathaniel

Né le 8 janvier 1843 à Mayence. Mort le 4 décembre 1907 à Berlin. xixᵉ-xxᵉ siècles. Allemand.

Peintre de sujets typiques, scènes de genre, figures, portraits, graveur. Orientaliste.

Il fut élève de J. Schrader à Berlin. Un prix de Rome lui permit de passer deux ans dans la ville éternelle. Il alla aussi à Paris, et retourna ensuite à Berlin. Il fit de nombreuses lithographies.

Musées : Brunswick : *Yum-Yum* – Cologne : *Orientale* – Halle : *La mendiante du Pont des Arts* – Mayence : *Sakountala* – Rostock : *Salomé*.

Ventes Publiques : Lindau, 4 mai 1983 : *Portrait d'une belle nubienne*, h/pan. (54x35,5) : **DEM 3 400** – Londres, 22 nov. 1990 : *Portrait d'une jeune fille au buste voilé* 1895, h/t/pan. (58,5x44) : **GBP 1 320** – New York, 16 fév. 1994 : *Méditation*, h/t (71,8x54,6) : **USD 4 313** – Londres, 17 nov. 1994 : *Femmes arabes sur une terrasse*, h/t (96,5x192) : **GBP 23 000** – Londres, 10 fév. 1995 : *L'odalisque*, h/t (83,7x48,2) : **GBP 4 600**.

SICHEL Pierre

Né en 1899. Mort le 21 juillet 1983 à Paris. xxᵉ siècle. Français.

Peintre de figures, nus, portraits, paysages urbains.

Il manifesta des dons dès l'enfance. Il exposait régulièrement à Paris, au Salon des Indépendants.

Ventes Publiques : Paris, 18 mai 1947 : *Une vestale* : **FRF 1 250** – Paris, 24 déc. 1948 : *Nu debout* : **FRF 2 500** – Paris, 30 mars 1949 : *Place de la Concorde* : **FRF 1 000** – *Pont Alexandre III* : **FRF 1 000** – Paris, 15 fév. 1950 : *Nu aux bras levés* : **FRF 3 500**.

SICHELBART Ignatius ou Sichelbarth ou Sickelpart, appelé aussi Ai Qimeng, Ai Ch'i Mêng, Ai K'i-Mong ou Ngai K'i-Mong

Né le 26 septembre 1708 à Neudek (près de Karlsbad, Bohême). Mort le 6 octobre 1780 à Pékin. xviiiᵉ siècle. Depuis 1738 actif en Chine. Tchèque.

Peintre d'animaux.

En 1736, il entra dans les ordres ; en 1738, il devint missionnaire en Chine. Il fut appelé à Pékin, où, en tant que peintre, il travailla pour la cour avec le père Castiglione.

Spécialisé dans les peintures d'oiseaux, d'animaux et de plantes, il est l'un des trois peintres les plus chers à l'empereur Qianlong. Il participera aux gravures des conquêtes de Qianlong, gravées à Paris de 1767 à 1774 sous la direction de Charles-Nicolas Cochin (1715-1790). Peut-être est-il identique à un Tadäus Sichlbart, originaire de Bohême, qui peignit quatre tableaux à l'huile pour l'hôtel de ville d'Elbogen ; il aurait dans ce cas effectué ce travail avant son départ pour la Chine.

Musées : Coppet (Château) – Fontainebleau (Château) – Paris (Mus. Guimet) – Paris (Bib. Nat.) – Paris (Bib. Mazarine).

SICHELBEIN Caspar, l'Ancien

Né à Augsbourg. Mort avant 1607 à Memmingen. xviᵉ-xviiᵉ siècles. Allemand.

Peintre.

SICHELBEIN Caspar, le Jeune

Mort en 1621. xviiᵉ siècle. Allemand.

Peintre.

Son chef-d'œuvre qui date de 1619 est une *Crucifixion*.

SICHELBEIN Hans Konrad

xviiᵉ siècle. Allemand.

Peintre.

Il était fils de Caspar Sichelbein. le Jeune. Il travailla après 1600 pour le château de Zeil et en 1634 à Saint-Gall. Il fut maître en 1621.

SICHELBEIN Johann Friedrich I

Né vers 1625. Mort vers 1690. xviiᵉ siècle. Allemand.

Peintre.

Il était fils de Caspar Sichelbein le Jeune.

SICHELBEIN Johann Friedrich II

Né en 1648. Mort en 1719. xviiᵉ-xviiiᵉ siècles. Allemand.

Peintre.

Il était le fils et fut l'élève de Johann Friedrich I. Il voyagea en Italie.

SICHELBEIN Johann Friedrich

Né en 1655. Mort en 1726. xviiᵉ-xviiiᵉ siècles. Allemand.

Peintre.

Il serait l'auteur des tableaux qui figurent à l'église de Memmingen (*Nativité, Assomption* et *Baptême du Christ*).

Musées : Memmingen (Mus.) : *La Cène – Le Baptême du Christ – Le Saint Esprit.*

SICHELBEIN Joseph Franz

xviiᵉ siècle. Allemand.

Peintre.

Le Monastère d'Ottobeuren conserve plusieurs de ses œuvres.

SICHELBEIN Judas Jacobus

xviiiᵉ siècle. Allemand.

Peintre.

Il a peint des tonneaux et le tabernacle de l'église du monastère de Weingarten.

SICHELBEIN Judas Thaddäus

xviiiᵉ siècle. Allemand.

Peintre.

On peut voir plusieurs de ses œuvres dans les églises de Säckingen, Ottobeuren et Kissleg.

SICHELBEIN Tobias

xviiᵉ siècle. Allemand.

Peintre.

L'hôtel de ville de Wangen conserve de lui le *Jugement dernier* de 1649.

SICHELL Ernest. Voir SICHEL

SICHELSCHMIED Wolf ou Schmied

Né à Heldbourg ou Sichelsdorf (près de Nuremberg). Mort le 5 février 1597 à Cobourg. xviᵉ siècle. Allemand.

Peintre.

A peint les *Douze apôtres* du chœur de l'église de Cobourg.

SICHEM Christoffel Van, l'Ancien ou Voschem

Né vers 1546 probablement à Amsterdam. Mort le 20 octobre 1624 probablement à Amsterdam. xviᵉ-xviiᵉ siècles. Éc. flamande.

Graveur, dessinateur.

Les biographes ne sont pas d'accord sur la famille des Sichem. La tradition en mentionne généralement quatre : Christoffel l'Ancien, Christoffel le Jeune, Karl et Cornelis. Le Blanc, dans son Manuel de l'Amateur d'estampes, ne fait qu'un même artiste des deux Christoffel ; d'autre part Nagler estime que Christoffel le Jeune et Cornelis sont identiques.

Christoffel l'Ancien paraît avoir travaillé à Bâle, à Strasbourg et à Augsbourg. En 1573 *Die 13 orte der loblichen Eingenossenschaft* paraît à Bâle avec des bois de lui. En 1577 est publié dans la même ville *Contrafacturen weitlerühmter Kriegshelden*, de Muller von Marpurck, avec cent quatre-vingts bois de lui. On cite encore des ouvrages paraissant à Strasbourg en 1590 et 1601 et à Augsbourg en 1600 contenant des bois portant son monogramme. On lui attribue des portraits au burin et une série de douze sujets d'histoire, signés *Ch.-V. Sichem sculp. et exc. Ch.-V. Sichem fecit* et *Christ. Van Sichem fecit.*

Ventes Publiques : Paris, 23 mai 1928 : *La Foi ; l'Espérance et la Charité*, dess. : **FRF 145**.

SICHEM Christoffel Van II, le Jeune

Né vers 1580 à Bâle. Mort en 1658 à Amsterdam. xviiᵉ siècle. Éc. flamande.

Graveur, illustrateur.

Christoffel le Jeune, Carl ou Karl et Cornelis ont fourni des travaux ayant une grande analogie. Il paraît probable que ces trois artistes étaient fils de Christoffel l'Ancien et durent travailler avec lui. Christoffel fut élève de Goltzius. Il travailla à Amsterdam et vers 1603 à Leyde.

Son œuvre est considérable et comprend, notamment, sept cent quatre-vingt-dix-sept gravures illustrant la *Biblia Sacra* (1646).

SICHEM Cornelis Van

Né vers 1580 probablement à Delft. Mort au début du xviiᵉ siècle à Amsterdam. xviiᵉ siècle. Hollandais.

Graveur.
On croit qu'il fut élève de H. Goltzius, d'après qui il grava sur bois plusieurs dessins. Il a aussi gravé d'après Blœmart et Mathan. Il fut également éditeur.

SICHEM Karl ou **Karel**
Mort après 1604. xvie siècle. Hollandais.
Graveur au burin.
Il était peut-être le frère de Christoffel le Jeune et a gravé surtout des portraits selon la technique de son père. Certains auteurs croient qu'il prit pour monogramme les trois lettres capitales K. V. S. et qu'on peut lui attribuer dix-sept planches pour l'*Iconica et Historica descriptio Praecipuorum heresiarcharum* petit in-fo publié à Arnheim en 1609, que Le Blanc donne à Christoffel et qui contient les portraits des principaux réformateurs de l'Église.

SICHER Fridolin. Voir **SIEHER**
SICHLBART Tadäus. Voir **SICHELBART**
SICHLING Lazarus Gottlieb
Né en 1812 à Nuremberg. Mort en 1863 à Leipzig. xixe siècle. Allemand.
Graveur de reproductions.
Élève de Karl Mayer et de Albrecht Reindel. En 1834 il quitta Nuremberg et résida à Munich, à Paris, où pendant près de deux ans il travailla pour Govard à la *Galerie de Versailles*, et enfin à Londres. En 1839, il revint à Nuremberg, qu'il quitta pour Leipzig. Il a gravé un grand nombre de portraits, et en particulier ceux de *Beethoven*, de *Gluck* et de *Cl. Brentano*.

SICHNIT Martin
Né le 3 août 1754 à Vienne. Mort le 13 mars 1804 à Vienne. xviiie siècle. Autrichien.
Peintre et graveur.

SICHT J. J.
xviie siècle. Actif dans la première moitié du xviie siècle. Allemand.
Peintre.
L'église d'Uttingen conserve de lui *Le Christ en croix aux pieds de Madeleine* (1621).

SICHULSKI Kazimierz ou **Casimir**
Né le 17 janvier 1879 à Lemberg. xxe siècle. Polonais.
Peintre de figures, portraits, caricaturiste, graveur.
Il étudia d'abord la philosophie à l'Université de Cracovie. Ensuite, il fut élève de Léon Wyczolkowski, Joseph Mehoffer, Stanislas Wyspianski, pour la peinture et la décoration, à l'Académie des Beaux-Arts de Cracovie. Il poursuivit sa formation à l'Académie des Beaux-Arts de Vienne, à Paris, à Rome et Florence. De 1914 à 1918, il combattit dans la Légion polonaise. De 1920 à 1930, il fut professeur à l'École des Beaux-Arts de Lemberg ; à partir de 1930, il devint professeur à l'Académie de Cracovie.
En 1921 à Paris, il participa à l'exposition des artistes polonais présentée par le Salon de la Société Nationale des Beaux-Arts, dont Sichulski était sociétaire.
Il fut un artiste fécond, dont l'œuvre s'est inspiré de styles divers. En 1921, à l'exposition de Paris, il présentait un triptyque *Les trois rois* et le *Portrait de L. Solski, dans le rôle de Frédéric le Grand*, pièce de A. Nowaczynski. Il a réalisé une collection de caricatures des personnalités polonaises de son époque.

SICILIA José Maria
Né en 1954 à Madrid. xxe siècle. Actif depuis 1980 en France. Espagnol.
Peintre d'architectures, paysages, natures mortes, fleurs, peintre de technique mixte, graveur, réalisateur de livres-objets. Polymorphe, matiériste.
De 1975 à 1979, il fut élève de l'École des Beaux-Arts de San Fernando à Madrid, en architecture, puis en peinture. En 1980, il s'établit à Paris, où il se lie avec Miguel Angel Campano, qui l'y avait précédé. En 1985-1986, il séjourne à New York.
Il participe à des expositions collectives : 1982, 1985 Biennale de Paris ; 1983 Musée Bonnat, Bayonne ; 1984 Ateliers de l'ARC au musée d'Art moderne de la ville de Paris ; 1985 New York, Musée d'Art Contemporain de Madrid, Musée d'Art Moderne d'Athènes ; 1986 Biennale de Venise.
Il montre ses œuvres dans des expositions personnelles à Paris :

1982 galerie Trans Form ; 1984 galerie Crousel-Hussenot et aux *Ateliers* du Musée d'Art Moderne de la Ville de Paris ; 1989 galerie Gislaine Hussenot ; ainsi que : 1983, 1985 galerie Christian Laune à Montpellier ; 1983 Villeurbanne ; 1985 Lisbonne ; 1985, 1986 galerie La Maquina Espanola de Séville ; 1985, 1987, 1990 galerie Blum Helman à New York ; 1987 CAPC musée d'Art contemporain de Bordeaux ; 1987, 1988 Palais Velazquez à Madrid ; 1989 Londres, Rome ; 1990 Genève, Boston, Barcelone ; 1991 galerie Soledad Lorenzo à Madrid ; 1997 Palais Velazquez, Madrid.
C'est dans le climat de remises en question de l'art qui agitait le milieu parisien qu'il décida de faire œuvre de peinture. Après les soubresauts nombreux qui caractérisèrent le contexte artistique parisien, depuis la fin de la guerre et surtout après l'agitation sociale de 1968 et ses répercussions néodadaïstes, Sicilia adhéra au courant de retour aux matériaux de la technique picturale traditionnelle, ce qui ne signifie ni à l'esthétique, ni à la facture figurative, ni aux thèmes traditionnels. D'emblée, il a utilisé surtout de grands formats. Ses toiles paraissent peintes rapidement, spontanément, assez grossièrement, première impression rapidement contredite par un regard plus attentif. Dans une première période, comme dans la tragédie classique, chaque peinture est fondée sur un sujet unique. Point de vue, en général choisi banal, sinon sinistre, d'un paysage d'Espagne ou d'un quartier de Paris, puis troncs d'arbres, poubelles, sardines, appareils ménagers, outils. Décliné par séries, le sujet n'existe qu'à peine pour lui-même en tant qu'image, mais en tant que prétexte, support, pour une réflexion active et concrétisée picturalement. Le sujet est rigoureusement cadré dans le format, synthétisé à sa plus simple expression, expression bien plus sensorielle et émotionnelle, donc issue d'un moment autobiographique, ou narrative.
Dans une deuxième période, à partir de 1985, avec la série de toiles carrées des *Tulipes* et *Fleurs*, il se détourne du sujet, n'en conservant que : la couleur (nommée et appliquée), le titre, et surtout la dynamique des lignes, trois facteurs susceptibles encore d'évoquer ce sujet, pour développer un travail finalement abstrait. La réflexion de la période précédente se précise sur les rapports dialectiques entre ligne et plan, forme et fond, couleur et matière. Il se concentre alors sur la forme « indissociable du fond », utilise empâtements, monochromes blancs, coulures, taches, pour matérialiser la totalité de la surface carrée en tant que forme. ■ J. B.
BIBLIOGR. : Juan Manuel Bonet, in : Catalogue de la Nouvelle Biennale, Paris, 1985 – in : Catalogue de l'exposition *L'Art Moderne à Marseille : La Collection du Musée Cantini*, Mus. Cantini, Marseille, 1988 – Michael Peppiatt : Interview *José Maria Sicilia – Escaping the tyranny of style*, Art International, n° 6, Paris, été 1989 – Nicole Tuffeli : *José Maria Sicilia : de la tradition en peinture*, Artstudio, n° 14, Paris, aut. 1989 – in : *Catalogue National d'Art Contemporain*, Éditions d'art Iberico 2000, Barcelone, 1990 – in : *L'Art du xxe siècle*, Larousse, Paris, 1991 – in : *Diction. de l'Art Mod. et Contemp.*, Hazan, Paris, 1992.
MUSÉES : MARSEILLE (Mus. Cantini) : *Sierra Negra* 1984 – PARIS (FNAC) : *You're alone* 1992, livre-objet – *Luz Plegada* 1994, livre-objet.
VENTES PUBLIQUES : NEW YORK, 20 fév. 1988 : *Flore*, acryl./t (en quatre pan. 163,6x163,6) : **USD 15 400** / *Fleur blanche encadrée II* 1986, acryl./t (en deux pan. 226x244) : **USD 19 800** – NEW YORK, 4 mai 1988 : *Bastille 2* 1984, h/t (295,1x198,3) : **USD 33 000** – NEW YORK, 10 nov. 1988 : *Tulipe 1* 1985, acryl./t (260x250) : **USD 41 800** – LONDRES, 6 avr. 1989 : *Flor 48* 1985, trois pan. acryl./t (100x300) : **GBP 33 000** – PARIS, 16 avr. 1989 : *Ciseaux* 1984, h/t (250x240) : **FRF 318 000** – NEW YORK, 4 mai 1989 : *Fleur rouge* 1986, deux pan. acryl./tissu (241,3x80) : **USD 60 500** – LONDRES, 29 juin 1989 : *Fer à repasser gris* 1983, acryl./t (200x190) : **GBP 28 600** – NEW YORK, 5 oct. 1989 : *Tulipe 9* 1985, acryl./t (250x260) : **USD 55 000** – PARIS, 9 oct. 1989 : *While flower XII* 1986, acryl./t (51x51) : **FRF 170 000** – NEW YORK, 25 oct. 1989 : *Clous*, h/t (200x160) : **GBP 30 800** – NEW YORK, 9 nov. 1989 : *Tulipe 7* 1985, acryl./t (260,5x250) : **USD 71 500** – PARIS, 12 fév. 1990 : *Fleur rouge II* 1988, grav. (45,5x30) : **FRF 4 500** – PARIS, 15 fév. 1990 : *Black flower* 1986, techn. mixte (50x50) : **FRF 310 000** – LONDRES, 5 avr. 1990 : *Flor* 1986, acryl./t (quatre pan. 164x164) : **GBP 60 500** – NEW YORK, 5 oct. 1990 : *La botte de fleurs jaune*, h/t, quatre pan. (en tout 91,4x91,4) : **USD 44 000** – STOCKHOLM, 5-6 déc. 1990 : *Composition* 1985, acryl./pap. (45x38) : **SEK 18 500** – NEW YORK, 13 nov. 1991 : *Fleur 13*, acryl./t en quatre pan. (302,2x204) : **USD 33 000** – NEW YORK, 1er mai 1991 : *Tulipe (fleur)* 1985, h/t en

quatre pan. (en tout 162,7x162,7) : **USD 44 000** – Stockholm, 30 mai 1991 : *Tulipe*, acryl./pap. (45x38) : **SEK 20 000** – New York, 6 mai 1992 : *Tulipe 6* 1985, h/t (260,3x249,5) : **USD 55 000** – Madrid, 28 avr. 1992 : *Fleur-ligne noire* 1987, acryl./t (100x100) : **ESP 3 200 000** – New York, 6 oct. 1992 : *Fleur rouge* 1986, acryl./t (81,3x243,8) : **USD 16 500** – Paris, 28 oct. 1992 : *Scie ocre* 1984, h/t (245x250) : **FRF 120 000** – New York, 19 nov. 1992 : *Flor* 1985, h/t en quatre parties (en tout 163x164,4) : **USD 35 200** – Londres, 3 déc. 1993 : *Sans titre* 1989, acryl./t (219x220,8) : **GBP 6 325** – Paris, 21 mars 1994 : *Scie ocre* 1984, h/t (245x250) : **FRF 93 000** – New York, 3 mai 1995 : *Fleur rouge XVI* 1986, acryl./t, en quatre parties (en tout 200,7x200,7) : **USD 35 650** – Paris, 24 mars 1996 : *1982*, techn. mixte/t. (195x147) : **FRF 50 000** – Londres, 5 déc. 1996 : *Tulipan 10* 1985, acryl., cire et plâtre/t (67x43) : **GBP 23 000** – New York, 21 nov. 1996 : *Place de la Bastille TV 2* 1984, acryl./t (258x298) : **USD 27 600** – Paris, 16 mars 1997 : *Composition abstraite* 1988, techn. mixte/cart. (120x80) : **FRF 14 200** – New York, 6 mai 1997 : *Black Frame Flower* 1987, acryl./t (81x80,4) : **USD 8 625** – New York, 6-7 mai 1997 : *Fleur noire IX* 1986, acryl./t en neuf parties (302,3x302,3) : **USD 35 650** – Londres, 27 juin 1997 : *Fleur ocre* 1986, acryl./t en neuf parties (302,3x302,3) : **GBP 11 500**.

SICILIANO, il. Voir **PLANZONE Filippo**

SICILIANO, il, de son vrai nom : **Luigi Rodriguez**. Voir **RODRIGUEZ Luigi**

SICILIANO Angelo. Voir **MARINI Angelo**

SICIOLANTE Girolamo. Voir **SICCIOLANTE Girolamo da Sermoneta**

SICKEL Alexander et **Valentin**
XVIe siècle. Actifs entre 1560 et 1590. Allemands.
Graveurs.

SICKELEER Pieter Van ou **Sickeleers**. Voir **SIKKELAER**

SICKELPART Ignace. Voir **SICHELBART**

SICKER C.
XIXe siècle. Travaillait vers 1856 à Berlin. Allemand.
Portraitiste.
On lui doit un portrait d'Edouard VII, conservé au château de Friedenstein.

SICKERT Bernhard
Né en 1862 à Munich. Mort le 2 août 1932 à Jordans. XIXe-XXe siècles. Allemand.
Peintre d'intérieurs, de paysages, d'architectures, graveur.
Fils d'Oswald et frère de Walter Sickert.
Musées : Londres (Tate Gal.) : *Le vieux magasin de curiosités à Dieppe* 1895.

SICKERT Johann Jurgen
Né en 1803 à Flensbourg. Mort en octobre 1864 à Altona. XIXe siècle. Allemand.
Peintre et lithographe.
Il était le père d'Oswald et le grand-père de Walter et de Bernhard. Il exposa à Hambourg de 1837 à 1864.
Ventes Publiques : Londres, 22 nov. 1978 : *Bords de l'Elbe* 1859, h/t (61x84) : **GBP 6 500**.

SICKERT Oswald Adalbert
Né en 1828 à Altona. Mort en 1885 à Londres. XIXe siècle. Britannique.
Peintre de genre et paysagiste, dessinateur.
Naturalisé anglais. Il était le fils de Johann Jurgen et le père de Walter et de Bernhard. Il fut élève de l'Académie de Copenhague de 1844 à 1846 et de Munich jusqu'en 1852. Il travailla ensuite pendant six mois chez Couture à Paris. Le Musée de Budapest conserve de lui : *Retour de la moisson*.
Ventes Publiques : Londres, 22 juin 1923 : *L'Église de Santa Maria della Salute à Venise* : **GBP 65**.

SICKERT Walter Richard, dit parfois **Sic**
Né le 31 mai 1860 à Munich. Mort le 22 janvier 1942 à Bathampton (Somerset). XIXe-XXe siècles. Depuis 1866 actif et naturalisé en Angleterre. Allemand.
Peintre de figures, nus, intérieurs, paysages, marines, aquarelliste, pastelliste, dessinateur, graveur. Impressionniste.
Il était frère de Bernhard, fils d'Oswald Adalbert, petit-fils de Johan Jurgen Sickert. Son père travaillait au journal satirique

munichois, *Fliegende Blätter* (Feuilles volantes). En 1868, après l'annexion du Schleswig-Holstein par l'Allemagne en 1866, il vint se fixer définitivement en Angleterre, où il obtint la naturalisation avec toute sa famille. Le fils, Walter Sickert, d'abord commencé à exercer le métier d'acteur. En 1881, ressentant à son tour le désir de peindre, ne rencontrant aucune opposition de la part de sa famille de peintres, il obtint une bourse pour s'inscrire à la Slade School, où, de 1882 à 1885, James Abbott MacNeill Whistler fut des premiers à s'intéresser à son travail, l'incitant aussi à apprendre la gravure. En 1883, il chargea le jeune Sickert d'aller porter au Salon de Paris son *Portrait de la mère de l'artiste*, il le recommanda à ses amis, Manet que Sickert ne put voir parce que proche de sa fin, et Degas avec qui il se lia durablement et qui fut parfois son modèle. En 1885, malgré l'opposition de la famille de la jeune fille, il épousa Ellen Cobden, parente de l'homme politique en vue. Tous deux visitèrent alors Munich, Vienne, Milan et, surtout, il s'arrêta pour la première fois à Dieppe, qui le séduisit totalement et où il reviendra toujours peindre. Travaillant dans ses domiciles londoniens successifs, Sickert retournait tous les étés en France et à Dieppe où il se plaisait particulièrement. Degas l'introduisit auprès des Halévy, de Jacques-Émile Blanche, d'Henri Gervex. En 1893, il semble qu'il ouvrit une académie libre où il pratiqua un enseignement non conventionnel ; en tout cas, il enseigna, jusqu'en 1918, à la Westminster Art School. En 1895, peint-être à l'instigation de Whistler, il partit pour Venise. 1899 lui fut une année difficile ; ayant divorcé, il décida de s'éloigner d'Angleterre pour longtemps. Il rejoignit Jacques-Émile Blanche à Dieppe et le Paris de 1900, retournant aussi à Venise. Il ne retourna qu'en 1905 en Angleterre. À ses amis anciens se sont joints Lucien Pissarro, George Moore, Augustus John, et tous se rejoignent régulièrement dans l'atelier de Sickert de Bloomsbury. En 1910, eurent lieu à Londres les premières expositions des impressionnistes français. En 1911, Sickert se remaria et alla passer quelque temps à Dieppe. Pendant la Première Guerre mondiale, en 1916, 1917, il alla peindre à Bath. Aussitôt la guerre terminée, il retourna à Dieppe. En octobre 1920, il eut le nouveau malheur de perdre sa femme Christine. En 1922, il retourna à Londres. En 1924, il fut élu membre associé de la Royal Academy ; à partir de 1926, il y enseigna avec la plus grande ponctualité, sacrifiant même son œuvre propre à la mission qui lui est confiée ; ainsi contribue-t-il à contrecarrer l'influence de l'académisme dans l'enseignement artistique officiel en Angleterre. En 1926, il se maria pour la troisième fois. Selon certaines sources invalidées : en 1927, définitivement reconnu en Angleterre pour l'un des artistes les plus importants de son temps, il aurait été élu président de la Royal Academy ; selon d'autres sources vérifiées : en 1928, il devint président de la British Artists Society, et il ne fut élu membre de la Royal Academy, c'est à dire académicien, qu'en 1934 ; il démissionna d'ailleurs de l'Académie l'année suivante. Après cette date, il préféra se retirer de Londres et vécut surtout à Bath, Broadstairs, Brighton.
En 1886 ou 1888, poursuivant son idée de libérer l'art anglais des contraintes officielles, il participa à la fondation du New English Art Club, où il exposa dans la suite. En 1908, à l'image du Salon des Indépendants de Paris, il contribua à fonder l'Allied Artists Association, où il exposa aussi. En 1910 ou 1911, fut créé le Camden Town Group, du nom du quartier où résidait Sickert à ce moment ; le Camden Town Group reprenait à peu près les buts que s'était fixés le New English Art Club en 1886, c'est-à-dire de tenter d'introduire dans la peinture anglaise, volontiers traditionnaliste, les nouvelles façons de voir expérimentées dans la peinture française ; outre Sickert, qui en fut l'animateur incontesté, les principaux membres du groupe étaient Lucien Pissarro, Charles Ginner, Harold Gilman, Spencer Gore, qui représentaient, en quelque sorte, la version anglaise du néo-impressionnisme. En 1914, lorsque fut fondé le London Group, il prenait la suite du Camden Town Group, dont de nombreux membres rejoignirent le nouveau venu. En 1915, Sickert commença à exposer à la Royal Academy.
En 1907 et 1909, à Paris, Bernheim jeune organisa deux expositions personnelles de ses œuvres. En 1910 à Londres, eut lieu une exposition importante de ses œuvres, galerie Stafford ; en 1913, une autre, galerie Carfax. En 1920, après la guerre, une importante exposition fut organisée à Londres. En 1928, Hugh Walpole préfaça son exposition à la Saville Gallery. En 1929, une vaste exposition rétrospective se tint aux Leicester Galleries. À la veille de sa mort, en 1941, la National Gallery organisa une exposition d'ensemble de son œuvre, inaugurée par la reine.

De Whistler, Sickert gardera le goût des tonalités sombres, surtout dans les portraits. Toutefois, autour de son mariage en 1885, de sa découverte de Dieppe, son art, de plein air et heureux, paysages, marines, jeunes femmes, baigneuses, accepte sans états d'âme l'influence française de Boudin, Manet, des impressionnistes, ainsi introduite pour la première fois en Angleterre. En outre, vers 1890, s'étant par tradition familiale toujours intéressé aux spectacles, il commença à exposer des *Loges*, des *Envers du décor*, où l'influence impressionniste et surtout celle de Degas, notamment dans le choix des thèmes, le cadrage décentré, supplantent celle de Whistler. En 1895, il rapporta de son voyage à Venise une série d'impressions. Du Paris de 1900, il peignait les aspects divers, les *Caf' Conc'*. Jusqu'en 1910, il a surtout peint des figures féminines dans des intérieurs, des nus vautrés sur des lits de fer, des couples vulgaires qui s'ennuient le dimanche sur le canapé du salon, où de Degas, dont il pratique la touche hachée qui facilite l'ébauche d'une mise en place rapide, perce jusqu'à la mysoginie. Autour de 1910, il produisit des estampes pour le *New Age*, série consacrée en grande part à des figures d'hommes et de femmes. Peut-être en relation avec son remariage, la vision qu'il a de ses modèles montre moins de pessimisme. En 1916, 1917, à Bath, il peignit ce qui est parfois tenu pour la meilleure époque de son œuvre : des paysages et marines largement brossés, où il cherche surtout à rendre les « effets » de lumière et d'atmosphère. En France, après 1920 et la mort de sa seconde épouse, il peignit de nouveau des scènes de cirque, des salles de jeu, d'où se dégage ce qui restera comme son style propre : la forme dessinée largement dans la couleur, à la manière de Daumier. Dans ce même style, en 1921, il peignit des scènes de maisons closes ; en 1922 le *Portrait de Victor Lecour* ; de 1925, date son beau portrait du *Signor Battistini*. Après 1926 et son troisième mariage, s'amorça une nouvelle période plus sereine, de paysages. Autour de 1930, malgré les infirmités de l'âge, il peignit encore quelques scènes de théâtre. Walter Sickert fut certes un excellent peintre, mais, à une époque où Turner et Whistler étaient encore discutés, où Ruskin et les préraphaélites accaparaient encore presque le monopole du goût, son importance dans l'histoire de la peinture anglaise est d'avoir introduit le « plein-airisme » et l'impressionnisme dans les mœurs et dans la gentry, un peu avant qu'Augustus John en portraiturât les personnalités selon une esthétique désormais admise. D'environ 1907 jusqu'en 1914, Sickert domina l'avant-garde anglaise, jusqu'à ce que l'introduction de peintures fauves et cubistes ne le relèguent dans la génération du postimpressionnisme. ■ Jacques Busse

Sickart

-ly Sickart

BIBLIOGR. : Lillian Browse, Wilenski : *Walter Richard Sickert* – in : Encyclopédie *Les Muses*, Grange Batelière, Paris, 1969-1975 – Angela Jarman : *Royal Academy Exhibitors 1905-1970*, Hilmarton Manor Press, 1987 – in : *Diction. de la peinture anglaise et américaine*, coll. Essentiels, Larousse, Paris, 1991.

MUSÉES : DIEPPE : *Vue de l'Hôtel Royal à Dieppe* – *L'Église Saint-Rémy à Dieppe* – GLASGOW (Hunterian Art Gal.) : *Boutique à Dieppe* 1902 – LIVERPOOL (Walker Art Gal.) : *Baigneurs, Dieppe* vers 1902-1903 –LONDRES (Tate Gal.) : *Dieppe, Café des Tribunaux* 1890 – *Portrait de Mrs George Moore* 1891 – *Venise, Saint-Marc : Pax tibi Marce Evangelista meus* 1895-1896 – *Venise, Intérieur de Saint-Marc* 1896 – *L'Église Saint-Jacques* vers 1899 – *Dieppe, les arcades de la poissonnerie* vers 1900 – *Venise, la Piazzetta* vers 1901 – *Venise, la Salute* 1901-03 – *Dieppe, La statue de Duquesne* vers 1902 – *Femme se lavant les cheveux* – *L'Ennui* 1914 – *Marengo* – *Portrait d'Aubray Beardsley* – *Portrait de Miss Gwen Davies* – LONDRES (Nat. Portrait Gal.) : *Portrait du réformateur George Jacob Holyoake* – *Portraits de Bradlaugh et Fred Harrison* – MANCHESTER (City Art Galleries) : *La Plage à Dieppe* 1885 – NEW YORK (Mus. of Mod. Art) : *Sir Thomas Beecham au pupitre* vers 1935 – OTTAWA (Nat. Gal.) : *Dieppe, rue Notre-Dame* 1902 – OXFORD (Ashmolean Mus.) : *Saint-Marc* – PARIS (Mus. Nat. d'Art Mod.) : *Dieppe, le boulevard Aguado* – ROUEN (Mus. des Beaux-Arts) : *Fille vénitienne* vers 1901 – important ensemble d'aquarelles et dessins.

VENTES PUBLIQUES : PARIS, 15 avr. 1907 : *Le Grand Canal à Venise* : **FRF 450** – LONDRES, 29 avr. 1911 : *Dieppe* : **GBP 21** – PARIS, 4-5 mars 1920 : *Santa Maria della Salute (Venise)* : **FRF 2 020** – LONDRES, 1er déc. 1925 : *Bayadère* : **GBP 75** ; *La petite Rachel* : **GBP 86** ; *Rêverie* : **GBP 92** – LONDRES, 23 mars 1928 : *Le Casino de Dieppe* : **GBP 420** – PARIS, 24 mai 1929 : *La statue de Tourville à Dieppe* : **FRF 15 000** – LONDRES, 21 juin 1929 : *Au Café-Concert* : **GBP 420** – PARIS, 11 mars 1931 : *La statue de Duquesne sur la Place Nationale à Dieppe* : **FRF 4 000** – PARIS, 26-27 fév. 1934 : *Cocotte de Soho*, past. : **FRF 1 500** – PARIS, 19 jan. 1945 : *Le réveil*, past. : **FRF 30 000** – LONDRES, 29 mai 1946 : *Cicely Sickert* : **GBP 350** ; *Le vieux Bedford* : **GBP 380** – PARIS, 7 fév. 1947 : *Attelage de chevaux dans une rue* : **FRF 29 000** – PARIS, 5 juin 1950 : *Scène de rue à Gênes* 1897 : **FRF 15 000** ; *Étude de femme*, sanguine reh. : **FRF 4 000** – LONDRES, 1er nov. 1957 : *La statue de Duquesne à Dieppe* : **GBP 630** – LONDRES, 26 avr. 1961 : *Le pont de Pulteney à Bath* : **GBP 2 200** – LONDRES, 6 déc. 1963 : *Vue de la Basilique Saint-Marc et Tour de l'horloge* : **GNS 2 900** – LONDRES, 1er mai 1968 : *L'Eldorado (Paris)* : **GBP 2 200** – LONDRES, 14 juil. 1971 : *Nu à son miroir* : **GBP 4 000** – LONDRES, 19 mai 1972 : *Scène de rue (Dieppe)* : **GNS 2 400** – LONDRES, 18 juil. 1973 : *Portrait d'homme moustachu* : **GBP 16 000** – LONDRES, 13 mars 1974 : *La nouvelle demeure* : **GBP 18 500** – LONDRES, 17 mars 1976 : *Place Duquesne, Dieppe* vers 1900, h/t (64x53) : **GBP 3 500** – LONDRES, 11 juin 1976 : *Santa Maria della Salute, Venise* vers 1901, aquar., cr. et craie (59x46) : **GBP 2 500** – LONDRES, 16 mars 1977 : *La Giuseppina et une autre jeune fille* vers 1903-1904, craies noire et blanche/pap. gris (32x39,5) : **GBP 1 050** – LONDRES, 17 juin 1977 : *Les chevaux de la place Saint-Marc, Venise* 1900, h/t (51x40,5) : **GBP 3 200** – LONDRES, 14 nov 1979 : *Dimanche après-midi* vers 1912-1913, craie noire, pl. et lav. (49,5x31,5) : **GBP 2 500** – LONDRES, 19 oct 1979 : *Le Café Suisse, sous les Arcades, Dieppe*, aquar. et pl. (26x16) : **GBP 1 800** – LONDRES, 14 nov 1979 : *The Camden town murder* vers 1908, h/t (24,5x34,5) : **GBP 23 500** – LONDRES, 14 oct. 1980 : *The acting manager* 1884, eau-forte (23,8x23,6) : **GBP 650** – LONDRES, 6 nov. 1981 : *Nu au miroir, quai Voltaire* 1906, craie noire, pl. et reh. de blanc (28x20,5) : **GBP 3 400** – LONDRES, 12 mars 1982 : *The New Bedford* vers 1908-1909, h/t (91,5x35,5) : **GBP 30 000** – LONDRES, 10 juin 1983 : *La Scène du Music Hall*, craies noire et de coul. (30,5x24,8) : **GBP 1 400** – LONDRES, 2 nov. 1983 : *Le Jardin, Neuville* 1911, aquar./traits cr. et craie noire (28x38) : **GBP 1 000** – LONDRES, 4 nov. 1983 : *Brighton, Pierrots* 1915, h/t (63,5x76,2) : **GBP 60 000** – LONDRES, 4 juin 1985 : *The Mogul Tavern, Drury Lane* 1908, eau-forte et aquat. (24,8x17,7) : **GBP 520** – LONDRES, 8 oct. 1985 : *Nature morte à la langouste et à la bouteille*, pl. et craie noire et blanche/pap. gris (25x37,5) : **GBP 2 100** – LONDRES, 14 nov. 1986 : *The Lion comique* 1887, h/t (50,5x30) : **GBP 65 000** – LONDRES, 3-4 mars 1988 : *Emily Pavell, dite Chicken*, h/t (37,5x31,2) : **GBP 27 500** ; *Camden Town* 1911, pl., brosse et encre brun/pap. (31,2x19,3) : **GBP 4 840** ; *Et maintenant, qu'y a-t-il ?*, cr. (27,5x27,5) : **GBP 1 760** – PARIS, 29 avr. 1988 : *Offranville – quartier de l'église Saint-Jacques*, h/pan. (14x12) : **FRF 55 000** – LONDRES, 9 juin 1988 : *Chez Vernet à Dieppe*, cr. (26,3x18,8) : **GBP 4 180** – LOS ANGELES, 9 juin 1988 : *La déclaration*, h/t (51x76) : **USD 3 300** – LONDRES, 9 juin 1989 : *Eglise Saint Jacques à Dieppe*, h/t (46,8x38,8) : **GBP 17 600** – LONDRES, 10 nov. 1989 : *La rue Bath à Londres vers Walcot*, h/t (48,1x79,5) : **GBP 26 400** – LONDRES, 9 mars 1990 : *Nu devant un miroir à Mornington Crescent*, h/t (50,8x40,7) : **GBP 18 150** – ÉDIMBOURG, 26 avr. 1990 : *La statue de Duquesne à Dieppe*, h/t (33x24,2) : **GBP 8 800** – LONDRES, 8 juin 1990 : *Femme assise, Granby Street* 1908, h/t (51x40,5) : **GBP 88 000** – LONDRES, 8 nov. 1990 : *Portrait de la femme de l'artiste, Thérèse Lessore*, h/t (75x61) : **GBP 23 100** – LONDRES, 6 juin 1991 : *La Salute à Venise*, h/pan. (16x24) : **GBP 7 150** – LONDRES, 27 sep. 1991 : *Pont de la Maravegie, San Trovaso à Venise*, cr./pap. gris (33x26,5) : **GBP 770** – LONDRES, 7 nov. 1991 : *La rue du Mortier d'Or à Dieppe* 1903, h/pan. (19x24) : **GBP 18 700** – LONDRES, 6 mars 1992 : *Portrait d'une dame*, h/t (40,5x32,5) : **GBP 19 250** – LONDRES, 5 juin 1992 : *La statue de Duquesne à Dieppe*, h/t (33x24,2) : **GBP 8 800** – LONDRES, 12 mars 1992 : *La fosse de l'Old Bedford*, h/pan. (20x25,5) : **GBP 43 300** ; *Les Pierrots de Brighton* 1915, h/t (63,5x76) : **GBP 221 500** – PARIS, 27 avr. 1994 : *Scène de rue*, h/pan. (17x13) : **FRF 70 000** – ST. ASAPH (Angleterre), 2 juin 1994 : *La petite boutique*, h/cart. (23x30,5) : **GBP 8 050** – NEW YORK, 13-14 mai 1997 : *Église Saint-Jacques, Dieppe* vers 1899-1900, h/t (45,7x38,1) : **USD 40 250**.

SICKINGER Anselm
Né le 20 avril 1807 à Owingen. Mort le 17 octobre 1873 à Munich. XIXᵉ siècle. Allemand.
Sculpteur et architecte.
Il étudia chez Konrad Volm à Owingen, travailla deux ans à Uberlingen et fonda un atelier à Munich. Il travailla pour l'église Notre-Dame de cette ville.

SICKINGER Franz
XVᵉ-XVIᵉ siècles. Actif à Burghausen entre 1477 et 1512. Allemand.
Sculpteur de monuments.
Il a sculpté des tombeaux.

SICKINGER Grégoire
Né en 1558. Mort en 1631. XVIᵉ-XVIIᵉ siècles. Actif à Soleure. Suisse.
Peintre, dessinateur et graveur.
En 1595 il se maria à Soleure. Il est établi que les œuvres signées d'un monogramme formé des deux lettres capitales G et S séparées par une croix, et classées jusqu'alors aux inconnues sont de lui. On cite notamment des dessins à la plume, à la Confrérie des peintres de Soleure et des gravures sur bois à l'Albertina de Vienne, qui paraissent destinées à l'exécution de vitraux.

SICKLEER. Voir **SIKKELAER**

SICKLER Hans
XVIIᵉ siècle. Travaillait vers 1691. Allemand.
Peintre.

SICKLES Noel
Né le 24 janvier 1910 à Chillicothe (Ohio). XXᵉ siècle. Américain.
Peintre, illustrateur.
À partir de 1929, il fut élève de l'Ohio State University, de l'Art Students' League de New York, de Julian Clarence Levi à la New School de New York, de Sol Lewitt au Museum of Modern Art de New York. Il exposait avec la Society of Illustrators de New York.

SICLERS Ingelbert Lievin Van ou **Secliers**
Né le 6 juin 1725 à Gand. Mort le 24 juin 1796 à Gand. XVIIIᵉ siècle. Belge.
Artiste.
La Bibliothèque de l'Université de Gand conserve quatre de ses œuvres.

SICRE François
Né en 1640. Mort le 14 septembre 1705. XVIIᵉ siècle. Français.
Peintre de portraits.
Il était membre de l'Académie Saint-Luc à Paris depuis 1673.
Ventes Publiques : Paris, 2 déc. 1976 : *Portrait de Pierre Corneille*, h/t, de forme ronde (diam. 76) : **FRF 35 000.**

SICULO Jacopo
XVIᵉ siècle. Actif à Spoleto. Italien.
Peintre.
Beau-fils de Lo Spagna. Il travailla surtout à Spoletto, notamment à la cathédrale, au Palazzo, où il peignit, en 1538 des fresques dénotant l'influence de Raphaël, et à l'église S. Niccolo. Son premier ouvrage authentique est un panneau à l'église de S. Mamigliano.

SID ALI HAMS. Voir **HAMS Sid Ali**

SIDA Youssef, Dr
Né en 1922 à Damiette. XXᵉ siècle. Égyptien.
Peintre de sujets allégoriques. Abstrait-lyrique.
En 1942, il fut diplômé en Arts Appliqués ; en 1945, diplômé de l'Institut Supérieur d'Enseignement. En 1950, il obtint une bourse Fulbright pour poursuivre ses études artistiques à l'Université du Minnesota ; puis, il suit les cours de l'Université de Colombia, à New York. En 1965, il devint docteur en philosophie de l'Université de l'Ohio. Il fut professeur à l'Institut Supérieur de l'Enseignement Artistique, au Caire.
Il participe à des expositions collectives, notamment : 1953, Biennale de São Paulo ; 1956, Biennale de Venise ; 1971 Paris, *Visages de l'art contemporain égyptien* au Musée Galliera ; ainsi qu'en Allemagne, aux États-Unis ; etc.
Il expose aussi individuellement : de 1950 à 1952, aux États-Unis ; à plusieurs reprises au Caire ; etc.
Sa peinture est un témoignage très énergique des possibilités d'association du graphisme calligraphique arabe et de l'abstraction gestuelle occidentale. Les forces conjuguées ou antago-

nistes des grands signes puissants expriment symboliquement situations et principes moraux : *L'Ami et l'Ennemi, Le Droit usurpé par la Force.*
Bibliogr. : In : Catalogue de l'exposition *Visages de l'art contemporain égyptien*, Mus. Galliera, Paris, 1971.
Musées : Alexandrie (Mus. d'Art Mod.) – Le Caire (Mus. d'Art Mod.).

SIDAW Christian ou **Sydau, Sydow**
Né le 16 août 1682 à Mitau (nom allemand de Ielgava, Lettonie). XVIIIᵉ siècle. Éc. balte.
Portraitiste.
Il séjourna à Mitau jusqu'en 1758.
Musées : Ielgava, ancien. en all. Mitau : *Portrait de l'artiste par lui-même.*

SIDAW Ferdinand Wilhelm
Né en 1721. Mort le 19 avril 1770. XVIIIᵉ siècle. Actif à Mitau. Éc. balte.
Peintre.
Il était le fils de Christian.

SIDDAL Elizabeth ou **Lizzi Eleanor.** Voir **ROSSETTI**

SIDEAU F. G. ou **Sydow**
XVIIIᵉ siècle. Suisse.
Graveur, silhouettiste, dessinateur.
Élève de J. D. Huber. Il travailla à Genève et à Saint-Pétersbourg entre 1782 et 1784 et à Munich en 1786. Il a fait les silhouettes des membres de la famille du tsar et de la haute noblesse. L'Ermitage de Leningrad et le Musée d'histoire de Moscou conservent ses œuvres.

SIDERIO da Fermo Ercole
XVIᵉ siècle. Actif à Rome. Italien.
Peintre.

SIDIBÉ Kalifala
Mort en 1930. XXᵉ siècle. Soudanais.
Peintre.
En 1929 à Paris, il aurait été l'organisateur d'une exposition collective, peut-être d'artistes de race noire.

SIDLER Alfred Médard
Né en 1905 à Lucerne. XXᵉ siècle. Suisse.
Peintre de genre, paysages, natures mortes, fleurs et fruits, dessinateur.
Musées : Aarau (Aargauer Kunsthaus) : *Fleurs dans une cruche – Fruits derrière la fenêtre – Stanstad 1948 – Pause dans le champ.*
Ventes Publiques : Berne, 26 oct. 1988 : *Près de Saint-Rémy*, h/t (46x56) : **CHF 1 100** – Lucerne, 24 nov. 1990 : *Hasliberg en hiver*, h/t (50x65) : **CHF 2 800** – Lucerne, 21 nov. 1992 : *Nature morte au citron*, h/t (34x47) : **CHF 1 500.**

SIDLER J. Ernst
Né le 13 juillet 1878 à Zug. XXᵉ siècle. Suisse.
Peintre.
Il était actif à Zug. Il était aussi écrivain.

SIDLER Joseph
XIXᵉ siècle. Actif à Munich entre 1813 et 1820. Allemand.
Lithographe.

SIDLER Zachäus
Originaire de Prantut. XVIIᵉ siècle. Français.
Peintre de compositions religieuses.
Il a peint en 1671 le chemin de croix du monastère des Franciscains à Thann en Alsace.

SIDLEY Samuel
Né en 1829 à Manchester. Mort le 9 juillet 1896 à Londres. XIXᵉ siècle. Britannique.
Peintre de genre, portraits, fleurs et fruits.
Il fit ses études artistiques aux écoles de la Royal Academy et commença à exposer à partir de 1855, notamment à la Royal Academy et à Suffolk Street. Il fut membre de la Society of British Artists et de la Cambrian Academy, dont il fut un des fondateurs. Il a illustré quelques ouvrages.
Musées : Londres (Nat. Portrait Gal.) : *Portrait de John William Colenso.*
Ventes Publiques : Londres, 29 juin 1976 : *L'Allegro* 1866, h/t (62x49,5) : **GBP 1 800** – Londres, 15 mai 1979 : *Paysage du Cheshire* 1871, h/t (79x121) : **GBP 2 500** – Londres, 22 fév. 1985 : *Paysage du Cheshire* 1871, h/t (92,3x123,2) : **GBP 3 400** – Londres, 2 juin 1989 : *Primevères et jacinthes des bois*, h/t (77x64) : **GBP 17 050** – Londres, 3 nov. 1989 : *S'il vous plaît* 1865, h/t

(58,5x48) : GBP 3 300 – Londres, 4 nov. 1994 : *Portrait d'une petite fille en buste* 1862, h/cart. (15,3x15,3) : GBP 977 – Londres, 10 mars 1995 : *Primevères et jacinthes sauvages*, h/t (76,2x63,5) : GBP 17 250.

SIDLO Ferenc ou Franz
Né le 21 janvier 1882 à Budapest. xxᵉ siècle. Hongrois.
Sculpteur.
Il se forma à Budapest, Munich et Rome. Il était actif à Budapest, où il fut professeur à l'Académie des Beaux-Arts.

SIDNELL Michael
xviiiᵉ siècle. Actif à Bristol. Britannique.
Sculpteur.
Il exécuta à Bristol quelques œuvres importantes, telles que le tombeau d'*Edward Colston* et fut le collaborateur de Gibb dans son *Architecture* (1728).

SIDNEY Herbert, dit Adams
Né en 1855 ou 1858 à Londres. Mort le 30 mars 1923 à Londres. xixᵉ-xxᵉ siècles. Britannique.
Peintre de figures, portraits, animalier.
Il fut élève de Nicaise de Keyser, Joseph Van Lerius, à l'Académie des Beaux-Arts d'Anvers ; de Jean-Léon Gérôme à Paris. Paraît totalement étranger au sculpteur de bustes Herbert Adams.
Musées : Westminster (City Hall) : *Portrait de R. W. Granville-Smith* – *Portrait de Booth-Heming.*
Ventes Publiques : Londres, 12 oct. 1977 : *La favorite du sultan* 1909, h/pan. (71x35,5) : GBP 750 – Londres, 14 juin 1979 : *Portrait de Hilda Eckstein* 1897, h/t (147,3x76,2) : GBP 600 – Londres, 21 juin 1985 : *Fair Rosamond* 1905, h/t (101,5x62,2) : GBP 8 000 – Londres, 7 oct. 1992 : *Rosette blanche, caniche* 1904, h/t (76x50,5) : GBP 1 320 – Ludlow (Shropshire), 29 sep. 1994 : *Dames de Pompei* 1889, h/t, une paire (chaque 69x35,5, ensemble) : GBP 6 900 – Londres, 4 juin 1997 : *Portrait de Mrs Bacher* 1903, h/t (96,5x50,5) : GBP 6 670.

SIDOBRE Pascal
Né en 1964 à Carcassonne (Aude). xxᵉ siècle. Français.
Peintre de compositions animées, figures, paysages. Tendance fantastique.
Il fut élève de l'École des Beaux-Arts de Toulouse. Il expose principalement à Marseille et sur la Côte d'Azur, obtenant diverses distinctions régionales.
Sa peinture recourt à une imagerie surréalisante, d'êtres et de paysages extra-terrestres.

SIDOLI Giuseppe
Né le 4 juillet 1886 à Plaisance. xxᵉ siècle. Italien.
Peintre de genre, caricaturiste.
Frère puîné de Pacifico et Nazzareno Sidoli. Il fut élève de l'Académie des Beaux-Arts de Parme. Il était actif à Plaisance.
Musées : Plaisance (Gal. d'Arte Mod.) : *Les funérailles d'un poète.*

SIDOLI Nazzareno
Né le 19 juillet 1879 à Rossoreggio de Plaisance. xxᵉ siècle. Italien.
Peintre d'histoire, de sujets religieux, de genre, figures, nus, portraits, peintre de compositions murales, peintre à fresque, pastelliste.
Frère puîné de Pacifico, aîné de Giuseppe. Il fut élève de Bernardino Pollinari, Stefano Bruzzi. Il se perfectionna en étudiant spécialement les écoles lombarde et parmesane. Il fut professeur à l'École des Beaux-Arts de Plaisance.
Il peignit, à l'huile et à fresque, de nombreuses compositions religieuses ; des portraits ; et, à la manière flamande, de petits tableaux de chevalet, sujets de genre, intérieurs, dans lesquels il s'est plu à créer de curieux effets d'éclairage naturel ou artificiel.
Ventes Publiques : Paris, 28 mars 1949 : *Nu assis*, past. : FRF 30 000.

SIDOLI Pacifico
Né le 17 mai 1868 à Rossoreggio de Plaisance. xixᵉ-xxᵉ siècles. Italien.
Peintre d'histoire, sujets religieux, portraits, peintre de compositions murales, peintre à fresque, aquarelliste, pastelliste.
Frère aîné de Nazzareno et Giuseppe Sidoli. Il fut élève de Bernardino Pollinari, puis vint compléter sa formation à Paris. Il s'établit ensuite à Plaisance, près de son frère Nazzareno.
À Paris, ses pastels furent appréciés pour leur vérité de senti-

ment et d'expression. Il peignit un *Portrait de Mussolini*, qui figurait dans la salle des séances de la Chambre de Commerce de Milan. À Plaisance, il a peint une composition puissante pour le plafond de la Banque Catholique.
Musées : Strasbourg : deux têtes d'expression.

SIDOROV Vitaly
Né en 1922 à Koursk. xxᵉ siècle. Russe.
Peintre de fleurs et fruits.
De 1946 à 1951 il fut élève de l'École des Beaux-Arts de Krasnodar.
Ventes Publiques : Paris, 3 juin 1992 : *Les pivoines*, h/t (66,5x61,5) : FRF 8 000 – Paris, 25 jan. 1993 : *Le lilas*, h/t (82,8x89,9) : FRF 5 000.

SIDOROWICZ Hanna
Née le 26 août 1960. xxᵉ siècle. Polonaise.
Peintre.
En 1979, elle fut élève de l'Académie des Beaux-Arts de Gdansk. Séjournant sans doute à Paris, en 1987, elle a participé au Salon de Montrouge et fait une exposition personnelle, galerie Eolia.
Ventes Publiques : Paris, 14 oct. 1989 : *Sans titre*, h. et encre/t. (140x100) : FRF 17 000.

SIDOROWICZ Zygmunt
Né le 1ᵉʳ avril 1846 à Lemberg. Mort le 2 mai 1881 à Vienne. xixᵉ siècle. Polonais.
Peintre.
Il étudia à l'École polytechnique de Lemberg, de 1864 à 1868 à l'Académie de Vienne et ensuite à Munich.
Musées : Cracovie : *Portrait de femme* – Lemberg (Gal. Nat.) : *Portrait de l'artiste par lui-même* – *Le poète Komorovski* – Lemberg (Mus. mun.) : *Corpus delicti* – *Chemin en automne* – Munich (Gal. Schack) : *Paysage du soir* – Varsovie (Mus. Nat.) : *Camp de tziganes sur le bord de la forêt* – *Paysage* – *Tête d'une jeune dame en costume du xviᵉ siècle* – *Portrait de femme.*

SIDOTI Stanislao
Né le 5 mai 1839 à Lecce. Mort le 2 mars 1922 à Lecce. xixᵉ-xxᵉ siècles. Italien.
Peintre.
Il fut élève de Giuseppe Mancinelli.

SIDOTI Tindaro
xviiiᵉ siècle. Travaillait vers 1701. Italien.
Peintre.

SIDVAL Amanda Carolina
Née le 25 juillet 1844 à Stockholm. Morte le 10 janvier 1892 à Stockholm. xixᵉ siècle. Suédoise.
Peintre de genre et portraitiste.
Elle étudia à l'Académie de Stockholm de 1864 à 1871 et à Paris. Le Musée national de Stockholm conserve un portrait de l'artiste par elle-même, et le Musée du Luxembourg, à Paris, *Marchande de fleurs* et *Jeune fille de Laponie.*

SIÉ Henri
Né en 1939 à Toulouse (Haute-Garonne). xxᵉ siècle. Français.
Peintre de paysages.
Il fut élève de l'École des Beaux-Arts de Toulouse. Il vint travailler à Paris comme maquettiste. À l'âge de vingt-huit ans, il devint chanteur d'opéra et de concert. Il s'est fixé à Saint-Tropez, y ouvrant sa propre galerie d'art.
Il participe au Salon des Indépendants à Paris, et à divers groupements dans la région.
Il brosse vigoureusement des paysages du Midi, hauts en couleurs.

SIEBE Christoph
Né le 1ᵉʳ mai 1849 à Wallenbruck (Westphalie). Mort le 21 avril 1912 à Wiedenbruck. xixᵉ-xxᵉ siècles. Allemand.
Sculpteur, peintre, décorateur.
Il fut élève de l'Académie des Beaux-Arts de Kassel. À Kassel, il a décoré l'escalier de la Galerie d'Art.

SIEBE Wilhelm
Né le 7 mars 1881 à Wiedenbruck (Westphalie). xxᵉ siècle. Allemand.
Sculpteur, peintre, décorateur.
Fils de Christoph Siebe. Il était aussi poète.

SIEBEL Franz Anton
Né en 1777 à Frickenhausen. Mort le 28 janvier 1842 à Lichtenfels. xixᵉ siècle. Allemand.
Peintre verrier et sur porcelaine, silhouettiste.
Il a étudié à Vienne l'art des silhouettes.

SIEBELIST Arthur

Né le 21 juillet 1870 à Loschwitz (près de Dresde). XIX[e]-XX[e] siècles. Allemand.
Peintre de genre, portraits, graveur.
Il était actif à Hambourg.
Musées : Hambourg : *L'artiste et son élève – La jeune fille à son travail scolaire – Portrait du peintre Ahlers-Hestermann – L'artiste par lui-même.*

SIEBEN Gottfried

Né le 16 mars 1856 à Stockerau. XIX[e]-XX[e] siècles. Autrichien.
Peintre, illustrateur, caricaturiste.
Il fut élève de l'Académie des Beaux-Arts de Vienne, ville où il fut actif.
Il fut un caricaturiste apprécié.

SIEBENBURGER Gregor, dit Gorgus

XVI[e] siècle. Actif à Schlettstadt entre 1522 et 1527. Français.
Peintre.

SIEBENHAAR Friedrich Karl Wilhelm

Né le 12 juillet 1814 à Warmbrunn. Mort le 22 octobre 1895 à Warmbrunn. XIX[e] siècle. Allemand.
Graveur de pierres précieuses, modeleur.
Il fut l'élève de son oncle O. A. Reichstein et du graveur sur pierres précieuses Benjamin Muller à Warmbrunn. Le Musée silésien de Breslau conserve plusieurs de ses œuvres.

SIEBENHAAR Michael Adolph

XVIII[e] siècle. Actif à Wittenberg dans la première moitié du XVIII[e] siècle. Allemand.
Peintre.
Il a surtout peint des portraits de ses contemporains.

SIEBENHARTZ Hans. Voir SIBENHARTZ

SIEBENMANN Minna

Née en 1859 à Aarau. XIX[e]-XX[e] siècles. Suisse.
Peintre de paysages, fleurs.
Elle travailla à Bâle et à Paris.

SIEBENMANN Selma

Née en 1884 à Klosters. XX[e] siècle. Suisse.
Peintre de paysages, natures mortes.
Elle fut élève de Albert Weisgerber, Cuno Amiet, Maurice Denis. Elle fut active à Bâle, où elle fut présidente de la Société des femmes peintres.
Musées : Bâle : *Paysage du Tessin.*

SIEBER

XVIII[e] siècle. Actif à Kassel. Allemand.
Dessinateur et graveur au burin.
Il a fourni des illustrations du livre d'Apell *Kassel et ses environs* (1797).

SIEBER Edward G.

Né en 1862 à Brooklyn (New York). XIX[e]-XX[e] siècles. Américain.
Peintre de paysages, animalier.
Il fut actif à New York.

SIEBER Friedrich

Né en 1925 à Reichenberg. XX[e] siècle. Tchécoslovaque.
Peintre. Expressionniste-abstrait.
Depuis 1953, il exposait en Allemagne, Italie, Angleterre, Belgique.

SIEBER Michael

Né le 24 décembre 1724. Mort le 27 décembre 1788 à Lang-Lhota. XVIII[e] siècle. Éc. de Bohême.
Graveur au burin amateur.

SIEBERECHTS Jan. Voir SIBERECHTS

SIEBERG Heribert

Né le 2 mai 1798 à Cologne. Mort le 1[er] mars 1829 à Cologne. XIX[e] siècle. Allemand.
Peintre et dessinateur.
Élève de B. C. Beckenkamp.

SIEBERG Peter

XVIII[e] siècle. Actif à Hambourg dans la seconde moitié du XVIII[e] siècle. Allemand.
Peintre de natures mortes, paysages urbains, portraits, peintre à la gouache.
Le Musée provincial de Hanovre conserve de lui quatre gouaches.

SIEBERT Adolph

Né en 1806 à Halberstadt. Mort en 1832 à Rome. XIX[e] siècle. Allemand.
Peintre d'histoire.
Élève de Wach à Berlin, il obtint en 1830 le prix de l'Académie et une bourse de voyage avec *Jupiter et Mercure chez Philémon et Baucis.* Il était sourd-muet.
Ventes Publiques : Londres, 20 fév. 1976 : *Cynthia*, h/pan. (23x18) : GBP 700.

SIEBERT C.

XIX[e] siècle. Actif à Darmstadt vers 1852. Allemand.
Dessinateur.

SIEBERT Edward Selmar

Né le 1[er] juillet 1856 à Washington. XIX[e]-XX[e] siècles. Américain.
Peintre, graveur.
Il fut élève de Albert Baur, sans doute à Weimar, Carl Heinrich Hoff, sans doute à Karlsruhe, Wilhelm von Diez, sans doute à Munich. Il était actif à Rochester (New York).
Musées : Washington D. C. (Corcoran Gal.).

SIEBERT Franz Julius

Né le 18 août 1845 à Rosswein (Saxe). Mort le 10 avril 1906 à Eisenach. XIX[e]-XX[e] siècles. Allemand.
Peintre d'histoire, portraits.
À Dresde, il fut élève de Schnorr von Karolsfeld, Franz Theodor Grosse à l'Académie des Beaux-Arts ; de Karl Gussow à l'Académie de Berlin ; il travailla ensuite cinq années à Paris et un temps assez long en Angleterre.
Musées : Dresde : *Portrait du peintre Oskar Pletsch.*

SIEBERT Georg

Né le 13 mai 1896 à Dresde. XX[e] siècle. Allemand.
Peintre de portraits, paysages, aquarelliste.
Il fut élève de Richard Müller à l'Académie des Beaux-Arts de Dresde. Il était actif à Karlsruhe.
Il semble avoir approché le mouvement de la *Neue Sachlichkeit* (Nouvelle Objectivité).
Musées : Dresde : aquarelles – Nuremberg : aquarelles.

SIEBERT H.

XIX[e] siècle. Hollandais ou Allemand (?).
Peintre-pastelliste de portraits.
Il était actif de 1847 à 1879.
Ventes Publiques : Amsterdam, 24 avr. 1991 : *Portrait d'une jeune femme vêtue d'une robe blanche et bleue debout de trois quarts sur un balcon* 1862, past./pap./pan. (432x34,5) : NLG 4 600 – Amsterdam, 19-20 fév. 1997 : *Portrait d'une jeune femme en bleu devant une draperie, une rivière en arrière-plan* 1862, past./pap., de forme ovale (44,5x35) : NLG 2 998.

SIEBERT Johann Christoph

Originaire de Ludwigslust. XVIII[e] siècle. Allemand.
Peintre sur porcelaine.
Il travaillait en 1791 à la Manufacture de Limbach.

SIEBERT Johann Heinrich

Né en 1760. XVIII[e] siècle. Allemand.
Dessinateur, miniaturiste et graveur au burin.

SIEBERT Johann Martin Jakob ou Sibert

Né en 1804 à Nuremberg. XIX[e] siècle. Allemand.
Graveur au burin.
Il fut élève de l'École des Beaux-Arts de Nuremberg de 1822 à 1828. Il travaillait encore dans cette ville en 1846.

SIEBERT Kurt E.G.

Né le 5 juin 1889 à Görlitz. XX[e] siècle. Allemand.
À Berlin, il fut élève du professeur d'architecture Hans Poelzig. Il était actif à Berlin.

SIEBERT Selmar

Né le 4 septembre 1808 à Lehnin. XIX[e] siècle. Allemand.
Graveur.
Élève de C. W. Kolbe le Jeune, il grava des cartes de géographie.

SIEBMACHER. Voir SIBMACHER

SIEBMANN Abraham Gottlieb. Voir SIEPMANN

SIEBRECHT Georges. Voir SIBRAYQUE

SIEBRECHT H. Chr.

XIX[e] siècle. Allemand.
Peintre sur porcelaine.

Il travailla à la fabrique de porcelaine de Furstenberg au début du XIX^e siècle.

SIEBRECHT Heinrich
Né en 1808 à Kassel. XIX^e siècle. Allemand.
Peintre.
Il étudia à l'Académie de Kassel et de 1832 à 1833 à Munich.

SIEBRECHT Philipp
Né en 1806 à Kassel. Mort vers 1844 à La Nouvelle-Orléans U.S.A. XIX^e siècle. Allemand.
Sculpteur.
Élève de Joh. Chr. Ruhl. Il voyagea de 1830 à 1831 à Rome, en 1833 à Hanau, ensuite à Francfort-sur-le-Main. Il alla plus tard en Amérique. Il fit le buste du professeur *Sylvester Jordan* et le groupe de *Pâris et Hélène*.

SIEBRECHTS Jan. Voir SIBERECHTS

SIEBRECHTS Johannes ou Sibrechts
Mort en 1754 probablement. XVIII^e siècle. Actif à Anvers. Éc. flamande.
Peintre.

SIEBURG Friederike
XVIII^e siècle. Allemande.
Portraitiste, pastelliste.
Avec sa sœur Philippine, dessinatrice de paysages, elle exposa en 1788 et en 1793 et 1794 à Berlin.

SIEBURG Georg
XX^e siècle. Allemand.
Peintre, sculpteur, décorateur.
Il a décoré le Théâtre Populaire de Berlin et le nouveau Théâtre de Vienne.

SIEBURGER Bernhard
Né en 1825 à Dantzig. XIX^e siècle. Allemand.
Peintre d'histoire et portraitiste.
Il travailla à Prague.

SIEBURGER Frieda
Née en 1862 à Prague. XIX^e-XX^e siècles. Tchécoslovaque.
Peintre de paysages.
Elle était active à Prague.

SIEBURGH
Né à Haarlem. Mort le 2 avril 1842 à Java. XIX^e siècle. Hollandais.
Peintre.

SIE CHE-TCH'EN. Voir XIE SHICHEN

SIECK Rudolf
Né le 18 avril 1877 à Rosenheim. Mort en 1957. XX^e siècle. Allemand.
Peintre de paysages, graveur, lithographe.
Il fut élève de l'École des Arts Décoratifs de Munich.
Musées : MUNICH (Nlle Pina.) : *Avril*.
Ventes Publiques : MUNICH, 28 nov. 1980 : *Paysage*, h/t (60x70) : **DEM 2 300**.

SIECKE Wilhelm
Né le 24 septembre 1844 à Berlin. Mort en janvier 1917 à Berlin. XIX^e-XX^e siècles. Allemand.
Peintre de genre, portraits.
Il fut élève de Jean Lulvès et Max Koner à l'Académie des Beaux-Arts de Berlin.

SIEDEN Andreas
XVII^e siècle. Actif à Goslar. Allemand.
Sculpteur de portraits.

SIEDENTOPF Christian
Né le 17 mai 1818 à Francfort-sur-le-Main. Mort le 28 juin 1884 à Francfort-sur-le-Main. XIX^e siècle. Allemand.
Graveur de reproductions.
Élève de E. E. Schäffer.

SIEDERSLEBEN Hermann
Né le 9 septembre 1875 à Berlin. XX^e siècle. Allemand.
Peintre de portraits, graveur.
Il était actif à Leipzig.

SIEDLECKI Franciszek Wicenty
Né le 23 juillet 1867 à Cracovie. Mort le 1^{er} septembre 1934 à Varsovie. XIX^e-XX^e siècles. Polonais.
Peintre de compositions à personnages, figures allégoriques, portraits. Symboliste.

Il fut élève de l'Université de Cracovie, poursuivit sa formation à Munich, à l'Académie Colarossi de Paris. Il fit un voyage d'études en Italie et en Hollande. De 1902 à 1904, il travailla à Varsovie. De 1914 à 1919, il dirigea les ateliers de peinture sur verre de Dornach. À partir de 1919, il travailla à Varsovie. En 1921 à Paris, il figurait à l'exposition des artistes polonais organisée par le Salon de la Société Nationale des Beaux-Arts.
Influencé par le courant symboliste fin de siècle, il fut surtout sensible à l'art d'Odilon Redon. À l'exposition de 1921, il présentait, sur des sujets allégoriques, une gravure au vernis mou : *La Naissance*, des eaux-fortes : *Le Baiser, Cortège*, dont le *Portrait de G. Norwid*.

SIEDOFF Grigori Semionovitch. Voir SEDOFF

SIEFERLE Franz
Né le 4 octobre 1875 à Lahr. XX^e siècle. Allemand.
Sculpteur.
Il étudia à Munich ; en 1897, 1898 à Rome ; de 1898 à 1903 à Karlsruhe. Il s'établit à Lahr.

SIEFERLE Victor
Né le 16 juillet 1881 à Lahr. XX^e siècle. Allemand.
Peintre.
Sans doute frère de Franz Sieferle. De 1900 à 1903, il étudia à Karlsruhe. Il s'établit à Lahr.

SIEFERT Arthur
Né le 15 février 1858 à Zörbig. XIX^e-XX^e siècles. Allemand.
Peintre de figures.
Il fut élève de l'Académie des Beaux-Arts de Berlin et s'établit dans cette ville.
Ventes Publiques : LONDRES, 19 mai 1976 : *Jeune femme au châle rouge*, h/pan. (20x15) : **GBP 1 500**.

SIEFFERT André
XX^e siècle. Français.
Peintre.
Il exposait régulièrement à Paris, au Salon des Artistes Français, 1939 mention honorable, 1943 médaille d'argent, 1944 médaille d'or ; il en était sociétaire hors-concours.

SIEFFERT Eugénie Annette
Née à Paris. XIX^e-XX^e siècles. Française.
Peintre de portraits.
Peut-être parente, elle fut élève de Louis Sieffert. Elle exposait à Paris, débutant en 1898 au Salon des Artistes Français, sociétaire depuis 1901.

SIEFFERT Louis Eugène
Né à Paris. XIX^e-XX^e siècles. Français.
Peintre-miniaturiste.
Il fut élève de Justin Marie Lequien. Il exposait à Paris, au Salon des Artistes Français, 1891 mention honorable, depuis 1901 sociétaire.

SIEFFERT Paul
Né le 11 novembre 1874 à Paris. Mort en 1957. XIX^e-XX^e siècles. Français.
Peintre de nus, portraits, peintre de compositions décoratives, cartons de vitraux, pastelliste, illustrateur.
Il fut élève de Jean Léon Gérôme, Gabriel Guay, Albert Maignan. En 1902, il obtint le Premier Grand Prix de Rome.
Il exposait à Paris, essentiellement au Salon des Artistes Français, depuis 1894, dont il était sociétaire hors-concours, membre du comité et du jury, 1931 chevalier de la Légion d'honneur, 1937 diplôme d'honneur pour l'Exposition Internationale.
S'il réalisa des compositions décoratives, des cartons de vitraux, des illustrations de livres, et même, dans sa jeunesse, quelques sujets résolument réalistes : *Les débardeurs, L'îlote ivre*, toute sa carrière est ensuite fondée sur son intarissable production de nus.

Ventes Publiques : PARIS, 11 fév. 1944 : *Jeune femme décolletée* : **FRF 620** – PARIS, 15 mai 1944 : *Les débardeurs* 1904 : **FRF 1 100** ; *L'îlote ivre* 1900 : **FRF 1 500** – PARIS, 23 avr. 1945 : *Femme nue étendue*, vue de dos : **FRF 3 000** – PARIS, 12 nov. 1946 : *Femme*

nue, allongée sur un divan, une jambe pliée : **FRF 16 500** – Nice, 11-13 oct. 1954 : *Femme nue couchée :* **FRF 11 000** – Londres, 6 mai 1977 : *Nu couché,* h/t (43x86,4) : **GBP 600** – Londres, 16 mars 1979 : *Un barde marocain,* h/t mar./cart. (54x37) : **GBP 1 900** – Paris, 29 juin 1981 : *Nu étendu,* h/pan. (17x23) : **FRF 18 000** – Paris, 27 avr. 1984 : *Nu au divan bleu,* h/t (46x65) : **FRF 13 000** – Londres, 21 juin 1985 : *Axilis au ruisseau ; Hermione et les bergers – Nyza chante etc.,* aquar., suite de vingt-quatre (23,1x16,2) : **GBP 4 200** – Londres, 26 nov. 1986 : *Nu à son miroir,* h/t (55x46) : **GBP 4 200** – Calais, 3 juil. 1988 : *Nu assis 1927,* h/t (25x20) : **FRF 11 000** – Paris, 22 nov. 1988 : *Nu à la fourrure,* h/t (58x100) : **FRF 40 000** – Paris, 10 avr. 1989 : *Nu,* h/t (61x46) : **FRF 9 000** – Charleville-Mézières, 19 nov. 1989 : *L'éplucheuse de pommes de terre,* h/t (46x38) : **FRF 13 000** – Londres, 16 fév. 1990 : *Nu allongé,* h/pan. (15,9x23,8) : **GBP 1 760** – Paris, 20 fév. 1990 : *Le modèle au sofa bleu,* h/t (46x62) : **FRF 18 000** – Paris, 9 mars 1990 : *Nu assis,* past. (60x45) : **FRF 6 000** – Versailles, 18 mars 1990 : *Le rêve bleu,* h/pan. (16x26) : **FRF 6 500** – Paris, 23 mars 1990 : *Volupté,* h/t (97x130) : **FRF 44 000** – Calais, 8 juil. 1990 : *Nu allongé,* h/t (38x56) : **FRF 12 000** – Paris, 28 juin 1991 : *Nu à la fourrure,* h/t (58x100) : **FRF 30 500** – Montauban, 10 oct. 1993 : *Nu au sofa,* h/t (38x55) : **FRF 7 500** – Londres, 17 juin 1994 : *Nu assis 1926,* h/pan. (27x21,6) : **GBP 1 610** – Calais, 25 juin 1995 : *Nu allongé sur une peau d'ours,* h/t (33x55) : **FRF 15 500** – Londres, 12 juin 1997 : *Nu allongé sur une peau de bête,* h/t (55,2x80,7) : **GBP 5 980** – Paris, 20 oct. 1997 : *Nu devant la glace,* h/t (46,5x38) : **FRF 9 500** – Chaumont, 29 nov. 1997 : *Nu de dos sur un voile bleu,* h/t (33x55) : **FRF 23 000**.

SIEFRIED Frederic
XIII[e]-XIV[e] siècles. Actif vers 1360.
Peintre.
Cité par Ris-Paquot.

$$\mathcal{F}_{1360} \mathcal{F}_{1360}$$

SIEG Carl
Né le 4 août 1784 à Magdebourg. Mort en 1845 à Magdeburg. XIX[e] siècle. Allemand.
Peintre et lithographe.
Élève de l'École des Beaux-Arts de Magdeburg ; il vint étudier à Paris chez J. L. David et à Rome de 1813 à 1815. Le Musée de Magdeburg conserve de lui les portraits du prédicateur *Bake* et du conseiller de Consistoire *Wilh. Koch.*

SIEGARD Pär
Né le 28 décembre 1887 ou 1877 à Hälsingborg. Mort en 1961. XX[e] siècle. Suédois.
Peintre, graveur.
Il reçut sa formation à Stockholm, fut élève de Carl Wilhelmson à Göteborg (?), et travailla aussi à Paris.
Musées : Lund – Stockholm.
Ventes Publiques : Stockholm, 23 avr. 1983 : *Nature morte aux fleurs 1944,* h/pan. (89x76,5) : **SEK 11 700.**

SIEGEL Anton. Voir SIEGL

SIEGEL Christian Heinrich
Né le 14 mai 1808 à Wandsbek. Mort en 1883 en Grèce. XIX[e] siècle. Allemand.
Sculpteur.
Élève de Runge à Hambourg, il travailla à Copenhague et à Munich de 1837 à 1838. Il se rendit à Nauplie pour exécuter le monument élevé à la mémoire des Bavarois tombés en Grèce.

SIEGEMUND. Voir SIEGMUND et SIGISMUND

SIEGEN August
XIX[e]-XX[e] siècles. Allemand.
Peintre de paysages urbains animés, architectures, paysages d'eau. Orientaliste.

$$Aug.\ Siegen$$

Ventes Publiques : Londres, 7 mai 1976 : *Vues de Venise 1880,* deux h/t (49,5x81,5) : **GBP 1 200** – Londres, 3 nov. 1977 : *Scène de rue au Caire,* h/pan. (52x40,5) : **GBP 1 700** – New York, 12 mai 1978 : *Scène de rue, Le Caire,* h/t mar./cart. (98x142) : **USD 2 000** – Amsterdam, 19 sept 1979 : *Ville au bord d'une rivière,* h/t (71x97) : **NLG 5 400** – Vienne, 14 mars 1984 : *Vue de Stardgard,*

h/t (74x100) : **ATS 70 000** – Londres, 9 oct. 1985 : *Ville au bord d'un canal,* h/t (93,5x140) : **GBP 3 000** – Cologne, 23 mars 1990 : *Importante ville portuaire allemande animée,* h/t (100,5x73) : **DEM 5 500** – Amsterdam, 25 avr. 1990 : *Vue de Morcote sur le lac de Lugano,* h/t (51x78) : **NLG 7 130** – Paris, 23 oct. 1991 : *Rue du Caire,* h/t (58x80) : **FRF 35 000** – Londres, 28 oct. 1992 : *Le marché du Caire,* h/pan. (41x51) : **GBP 1 650** – Monaco, 2 juil. 1993 : *Vue de la Piazza dei Signori à Vicenza,* h/pan. (53x41,5) : **FRF 16 650** – Londres, 16 mars 1994 : *Rue du Caire au coucher du soleil,* h/t (99x73) : **GBP 4 830** – Paris, 22 avr. 1994 : *Ville orientale,* h/t (95x143) : **FRF 230 000** – New York, 20 juil. 1994 : *Town squares,* h/pan., une paire (53,3x41,3) : **USD 6 900** – Londres, 10 fév. 1995 : *Notre-Dame de Paris 1874,* h/t (42x66,5) : **GBP 2 070** – Londres, 31 oct. 1996 : *Place de marché arabe,* h/pan. (40x52) : **GBP 1 725** – New York, 26 fév. 1997 : *Village sur un port,* h/t (73,7x101,3) : **USD 3 450.**

SIEGEN von Sechten Ludwig ou Segen
Né en 1609 à Sechten (Hollande). Mort vers 1680 à Wolfenbuttel. XVII[e] siècle. Hollandais.
Dessinateur et graveur à la manière noire.
Siegen mérite de retenir l'attention étant l'inventeur de la gravure à la manière noire, dont il partage la gloire avec le peintre Rupert. Il était, du côté paternel d'origine allemande. Il fut envoyé en Allemagne faire son éducation en 1620 et en revint en 1626. En 1637 il entra au service du landgrave de Hesse, avec le grade de lieutenant-colonel. On ne sait pas exactement, cependant si ses fonctions étaient purement militaires. En 1641, il fit un nouveau voyage en Hollande et y consacra une année à l'exécution de sa première planche, le portrait de la landgravine *Amelia Elizabeth de Hesse.* Il est bien certain qu'il avait dû faire de nombreux essais avant de tenter une application aussi complète de son procédé. Cette gravure n'est pas sans mérite et présente une grande analogie avec celles que le prince Rupert exécuta plus tard lorsque Siegen lui eut confié son secret. Elle fut dédiée à la princesse en 1642. Le catalogue de l'œuvre de Siegen comprend sept pièces, cinq portraits et deux sujets de genre. Notre artiste était au service du duc de Wolfenbuttel lorsqu'il mourut.

$$\mathcal{L}.a\mathcal{S}.$$

SIEGENTHALER Albert
Né en 1938 à Endingen. XX[e] siècle. Suisse.
Sculpteur d'installations. Tendance minimaliste.
Après un apprentissage de tailleur de pierre, il fut élève de la Kunstgewerbe Schule (École des Arts et Métiers) de Zurich, de l'École des Beaux-Arts de Paris, du Royal College of Art de Londres. Il vit et travaille à Stilli.
Depuis 1964, il travaille essentiellement la tôle d'acier de couleur, qu'il découpe, met en forme et assemble. Ses créations sont régies par quelques principes clairs : chaque élément, curviligne ou orthogonal, est pénétrable ; il met en évidence l'opposition multiple positif-négatif, intérieur-extérieur, plein-vide ; leur installation en environnements ajoute l'opposition des éléments curvilignes aux orthogonaux, les mettant en valeur par réciprocité ; le fait de leur pénétrabilité suscite une fonction dynamique de l'ensemble de l'installation, renforcée par le chromatisme contrasté des parties intérieures, extérieures et des tranches. En 1971, Siegenthaler a entrepris une série de plus petites sculptures, fondées sur les mêmes principes, mais adaptés à une fonction plus intime, différente de la fonction dynamique des œuvres précédentes.
Bibliogr. : Theo Kneubühler, in : *Art : 28 Suisses,* Édit. Gal. Raeber, Lucerne, 1972.
Musées : Aarau (Aargauer Kunsthaus) : *Forme entrée 1962 – Forme expulsée 1962,* marbre.

SIEGER Fred
Né en 1902. XX[e] siècle. Hollandais.
Peintre de natures mortes, fleurs.
Ventes Publiques : Amsterdam, 13 déc. 1989 : *Nature morte avec des oignons 1948,* h/t (38x47) : **NLG 1 725** – Amsterdam, 11 sep. 1990 : *Nature morte de fleurs d'été dans un vase sur une table drapée,* h/t (59,5x45,5) : **NLG 3 450** – Amsterdam, 12 déc. 1991 : *Composition 1981,* h/t (50x60) : **NLG 3 220** – Amsterdam, 10 déc. 1992 : *Nature morte d'une cruche et d'une assiette de fruits sur un bahut dans un intérieur,* h/t (73x60) : **NLG 4 025** – Amsterdam, 1[er] juin 1994 : *Improvisation 1959,* h/t (90x100) : **NLG 7 820.**

SIEGER Marie. Voir **SCHUSTER-SCHÖRGARN Marie**

SIEGER Rudolf
Né le 23 novembre 1867 près de Magdebourg. Mort le 4 avril 1925 à Laage (Mecklembourg). XIXᵉ-XXᵉ siècles. Allemand.
Peintre de portraits, natures mortes, fleurs. Postimpressionniste.
Il fut élève de Vincent Deckers à Düsseldorf, de Lovis Corinth à Munich. De 1896 à 1902, il fut actif à Munich ; de 1902 à 1908 à Blankenbourg ; de 1908 à 1918 à Doberan ; ensuite à Rostock et Laage.
Peut-être à travers Lovis Corinth, il fut touché par l'impressionnisme.
Musées : DANSK : *Portrait du poète Johann Trojan* – ROSTOCK : *Portrait de l'artiste par lui-même* – *Nature morte*.
Ventes Publiques : NEW YORK, 29 oct. 1992 : *Nature morte de pivoines dans un vase oriental* 1916, h/pan. (73x47,6) : **USD 8 800**.

SIEGER Viktor
Né à Vienne, le 17 mai 1843 ou en 1824 selon d'autres sources. Mort en 1905 à Vienne. XIXᵉ siècle. Autrichien.
Peintre de genre, aquarelliste, graveur.
Il fut élève des académies des Beaux-Arts de Vienne et Munich. On sait qu'il a produit cent un tableaux à l'huile et plus de cent aquarelles.

*Cachet
de vente*

SIEGERIST. Voir aussi **SIGRIST**

SIEGERIST Johann
Né le 21 mars 1816 à Rafz (canton de Zurich). Mort le 27 août 1885 à Feuerthalen. XIXᵉ siècle. Suisse.
Paysagiste, peintre à la gouache.

SIEGERT August Friedrich
Né le 5 mars 1820 à Neuwied. Mort le 13 octobre 1883 à Düsseldorf. XIXᵉ siècle. Allemand.
Peintre de genre, paysages portuaires, natures mortes.
Il fut élève de l'Académie de Düsseldorf avec Th. Hildebrandt et W. von Schadow. Il voyagea à Anvers, à Paris et à Munich. Il devint professeur à l'Académie de Düsseldorf en 1872.
Musées : DÜSSELDORF : *Femme peignant des fruits* – HAMBOURG : *Le Dévouement* – LIÈGE : *Le Verre de vin*.
Ventes Publiques : BRÊME, 20 oct 1979 : *Scène de port*, h/pan. (48x40) : **DEM 5 000** – LONDRES, 12 oct. 1984 : *La belle jardinière* 1878, h/t (52x38,6) : **GBP 3 400** – COLOGNE, 28 juin 1985 : *Die Blumenliebhaberin* 1878, h/t (52x39) : **DEM 12 000** – COLOGNE, 23 mars 1990 : *Jeune garçon lisant dans la bibliothèque* 1863, h/t (37,5x30) : **DEM 8 000** – NEW YORK, 19 juil. 1990 : *Vin blanc et Huîtres*, h/t (29,3x24,2) : **USD 1 650** – AMSTERDAM, 5-6 nov. 1991 : *L'Attente* 1876, h/t (72x60) : **NLG 13 800** – VIENNE, 29-30 oct. 1996 : *Soldats jouant aux dés* 1857, h/t (51x63,5) : **ATS 322 000**.

SIEGERT August ou **Augustin**
Né le 25 décembre 1786 à Schweidnitz. Mort le 12 septembre 1869 à Jordansmuhl. XIXᵉ siècle. Allemand.
Peintre d'histoire, portraits, paysages.
Il vint étudier à Paris chez F. A. Vincent et J. L. David. À partir de 1812 il fut professeur de dessin à l'Université de Breslau. Il alla en Sicile de 1816 à 1818.
Musées : BRESLAU, nom all. de Wroclaw : *Paysage* – *Portrait de femme*.
Ventes Publiques : ROME, 12 déc. 1989 : *La Piazza del Campo à Sienne*, h/pan. (53x42,5) : **ITL 7 000 000**.

SIEGERT Eugen
Né vers 1858. Mort en juin 1906. XIXᵉ-XXᵉ siècles. Allemand.
Peintre.
Il était actif à Berlin.

SIEGERT Gotthelf
Né en 1778 à Dresde. Mort le 23 mars 1823 à Leipzig. XIXᵉ siècle. Allemand.
Peintre de décors de théâtre.
Élève de J. G. Theil.

SIEGFRIED Arne
Né le 3 septembre 1893 à Worb (canton de Berne). XXᵉ siècle. Suisse.
Peintre de figures, portraits.
Il fut élève des académies des Beaux-Arts de Brera à Milan, de Munich et à Paris. Il fut actif à Paris, se fixa à Zurich, où il créa une académie libre de peinture.
Musées : BERNE : *Portrait de l'artiste par lui-même*.

SIEGFRIED Heinrich
Né le 31 décembre 1814 à Wipkingen près de Zurich. Mort le 22 juillet 1889 à Wipkingen près de Zurich. XIXᵉ siècle. Suisse.
Dessinateur et graveur à l'aquatinte.
Élève de J. R. Dickenmann. Il grava des vues de Zurich et de ses environs.

SIEGFRIED Hubert
Né le 7 juillet 1952 à Strasbourg (Bas-Rhin). XXᵉ siècle. Français.
Peintre de scènes animées, dessinateur, illustrateur. Populiste.
Il fut élève de l'École des Beaux-Arts de Tours. Il participe à des expositions collectives, à Paris : 1982 Salon des Indépendants, de 1985 à 1988 galerie Française, 1987 Salon d'Automne, 1988 Salon Violet, de 1992 à 1996 galerie du Dôme, 1994 galerie Castiglione, depuis 1997 galeries Samagra et Artitude. En 1993, 1997, 1998 à Paris, il a fait des expositions personnelles.
Ses thèmes favoris sont des musiciens et des danses. Il réalise des illustrations pour la presse.

SIEGFRIED Johann
Né à Zofingen. XVIIIᵉ siècle. Allemand.
Paysagiste, peintre de fleurs, de décorations.
Il travailla longtemps en Angleterre. Décorateur, il privilégia l'arabesque.

SIEGFRIED Johann Felix. Voir **SEYFRIED**

SIEGFRIED Theodore
Né le 19 mars 1829 à Strasbourg. Mort après 1884. XIXᵉ siècle. Français.
Lithographe.
Il grava des portraits et des vues de Strasbourg. Il collabora par ailleurs à la revue humoristique *Le Mirliton* de 1882 à 1884.

SIEGFRIED Wladimir
Né le 14 octobre 1909 à Barlad. Mort le 17 mai 1982 à Neuilly (Hauts-de-Seine). XXᵉ siècle. Actif depuis 1957 en France. Roumain.
Peintre d'intérieurs, de figures, nus, portraits, paysages, natures mortes, fleurs, peintre à la gouache, aquarelliste, peintre de décors et costumes de théâtre, dessinateur, illustrateur.
Après avoir fréquenté l'atelier d'un peintre de Bucarest, Siegfried vint poursuivre sa formation à Paris, à l'Académie d'André Lhote, pour la peinture, et avec Nathalia Gontcharova et Michel Larionoff, pour le décor de théâtre. De 1948 à 1957, il fut professeur de scénographie à l'Institut d'Arts Plastiques N. Grigorescu de Bucarest ; en 1950, nommé directeur artistique du Théâtre Municipal de Bucarest ; en 1953, il a organisé des spectacles d'artistes roumains au Festival de la Jeunesse à Varsovie ; en 1954 en Chine, donné une tournée de conférences sur le théâtre occidental ; etc.
Il participa à des expositions collectives et, surtout, a montré des ensembles de ses travaux dans des expositions personnelles : 1933 Vienne ; 1934 Paris, galerie Le Nouvel Essor ; 1936, 1944, 1945, 1946 Bucarest ; 1957 Paris, galerie Marcel Bernheim ; 1958 Paris, Foyer du Théâtre Sarah Bernhard ; 1971 Madrid ; 1972 Marbella ; 1973, 1974, 1978 Paris, Hôtel Méridien ; rétrospectives posthumes : 1984, Mairie de Neuilly (Hauts-de-Seine) ; 1986 Paris, galerie 20.
Peintre, maîtrisant toutes les techniques, il savait exprimer la psychologie de ses modèles, la sensualité contenue d'un nu, la poésie des paysages de France, d'Italie, d'Espagne. Il a illustré des ouvrages de Voltaire, Mircea Eliade.
Il fut surtout un scénographe, entre 1936 et 1957 ayant travaillé pour la plupart des scènes de Bucarest ; ensuite à Paris, pour le Casino de Paris, le Théâtre Mogador, etc. Sa vaste culture, planant de Shakespeare à Giraudoux, se mettait au service des textes, des époques, des pays et des personnages. Ses projets de décors et costumes sont esquissés, selon les cas, au dessin à la

plume rehaussé d'aquarelle, aux gouaches de couleurs sur papier noir, avec une redoutable habileté.

Bibliogr. : Ionel Jianou, divers : *Siegfried, peintures, dessins, costumes, décors*, Édit. Association des amis de Siegfried, Neuilly, 1986 – Ionel Jianou et divers : *Les Artistes roumains en Occident*, American Romanian Academy of Arts and Sciences, Los Angeles, 1986.

SIEGHART August
Né vers 1677. Mort le 10 mai 1734. XVIII[e] siècle. Actif à Pest. Hongrois.
Peintre.

SIEGHART Johann Simeon Benjamin
XVIII[e]-XIX[e] siècles. Allemand.
Illustrateur et calligraphe.
Élève de A. Fr. Oeser. A partir de 1785 il fut professeur de dessin à l'Académie de Freiberg en Saxe. Il y travaillait encore en 1811.

SIEGL Anton ou Siegel
Né en 1763. Mort le 6 mai 1846 à Vienne. XVIII[e]-XIX[e] siècles. Autrichien.
Peintre.
L'Université de Vienne conserve de lui deux portraits du juriste *Franz Anton Edler von Zeiller*, et le Musée d'histoire de la même ville, trois aquarelles représentant des *Vues de Vienne*.

SIEGL Georg ou Sigl
Né en 1791. Mort en 1872. XIX[e] siècle. Actif à Salzbourg. Autrichien.
Peintre.

SIEGL Karl von
Né le 6 juin 1842 à Lancut (Galicie). Mort le 12 avril 1900 à Vienne. XIX[e] siècle. Autrichien.
Graveur, dessinateur et ingénieur.
Élève de W. Unger. Il a illustré le livre de Lutzow : *Frissons d'art d'Italie*.

SIEGLÄNDER Vincenz
Né le 4 septembre 1819 à Iglau. XIX[e] siècle. Actif à Vienne. Autrichien.
Peintre, graveur sur bois et poète.

SIEGLE Theo
Né le 1[er] juillet 1902 à Hassloch. XX[e] siècle. Allemand.
Sculpteur de bustes.
Il fut élève de l'Académie des Beaux-Arts de Stuttgart.
Musées : Kaiserslautern.

SIEGMUND. Voir aussi SIGISMUND

SIEGMUND III de Pologne, roi
Né le 20 juin 1566 à Gripsholm. Mort le 30 avril 1632 à Varsovie. XVI[e]-XVII[e] siècles. Actif à partir de 1587. Polonais.
Peintre amateur.
Ce souverain ne fut pas seulement un amateur d'art, il fut peintre et exécuta d'importantes compositions (l'histoire ne nous dit pas s'il fut aidé). On cite notamment une *Mater dolorosa* (au Musée d'Augsbourg) et une *Allégorie à la fondation d'un monastère de Jésuites* (ce tableau après avoir été au Musée de Düsseldorf est conservé à la Galerie de Schleissheim, où on l'a attribué longtemps à Tintoret).
Musées : Augsbourg : *Mater dolorosa* – Cracovie : *Garçon conduit par un vieillard* – Munich (Mus. Nat.) : *Ignace de Loyola* – Stockholm : *La religion chrétienne* – Varsovie : *Triomphe*.

SIEGMUND Arnold
Né en 1883 à Krizba. Mort le 24 juin 1914 à Botzen. XX[e] siècle. Tchèque.
Peintre de portraits, paysages.

SIEGMUND C. F.
XIX[e] siècle. Allemand.
Peintre de batailles.
Il exposa à l'Académie de Berlin de 1800 à 1810.

SIEGMUND Christian
Né en 1788 à Leipzig. XIX[e] siècle. Allemand.
Graveur au burin, graveur et peintre verrier.
Élève de l'Académie de Leipzig, il travailla à Dresde.

SIEGMUND Georg Josef. Voir SIGMUND

SIEGMUND Johann Jakob
Né en 1807 à Bâle. Mort en 1881 à Bâle. XIX[e] siècle. Suisse.
Paysagiste.
Il étudia à Karlsruhe, voyagea en Russie, en Allemagne et au Tyrol. Il a beaucoup peint dans l'Oberland bernois. Le Musée de Bâle conserve de lui *Le chêne royal*.

SIEGMUND Julius Gottfried
Né le 1[er] juillet 1828 à Riga. XIX[e] siècle. Letton.
Peintre de genre et portraitiste.
Élève de O. Berthing, R. Schwede et des académies de Dresde et de Leipzig de 1847 à 1850. Il travailla de 1850 à 1856 à Riga, de 1857 à 1858 à Anvers chez J. Van Lerius et N. de Keyser, à Paris, à Munich et à Rome. De 1859 à 1862 il peignit à Saint-Pétersbourg et à partir de 1862 à Riga. Les musées de cette ville possèdent de nombreux portraits peints par cet artiste.

SIEGMUND Rudolph
Né le 29 mars 1881 à Burgel près d'Iéna. XX[e] siècle. Allemand.
Peintre de sujets religieux, portraits, paysages.
Il fut élève de Ludwig von Hofmann à l'Académie des Beaux-Arts de Weimar. À partir de 1914, il fut professeur à l'Académie de Kassel.

SIEGMUNDT Ludwig
Né en 1960 à Graz. XIX[e]-XX[e] siècles. Autrichien.
Peintre de paysages.
Il fut élève de Leopold Karl (?) Muller à l'Académie des Beaux-Arts de Vienne. En 1900, il exposa à Paris, au Salon des Artistes Français, pour l'Exposition Universelle, obtenant une médaille de bronze.

SIEGRIST. Voir SIGRIST

SIEGUMFELDT Hermann Carl
Né le 18 septembre 1833 à Esbönderup (près d'Esrum). Mort le 27 juin 1912 à Copenhague. XIX[e]-XX[e] siècles. Danois.
Peintre de genre, intérieurs, portraits, paysages.
Musées : Copenhague : *Portrait de S. E. Dahl*.
Ventes Publiques : Copenhague, 16 nov. 1994 : *Intérieur d'une ferme avec une paysanne cousant*, h/t (38x36) : **DKK 15 000**.

SIEGWART Hugo
Né le 25 avril 1865. Mort en 1938. XIX[e]-XX[e] siècles. Depuis 1895 actif en Allemagne. Suisse.
Sculpteur de statues, figures allégoriques, nus, médailleur.
De 1880 à 1885, il fut élève de l'École des Arts de Lucerne ; en 1885-1886, de l'Académie des Beaux-Arts de Munich ; en 1886-1887 de Henri Chapu à l'Académie Julian, et d'Alexandre Falguière à l'École des Beaux-Arts de Paris. De 1892 à 1895, il résida à Lucerne, puis, alla se fixer à Munich.
Il participa surtout à des expositions en Suisse ; toutefois, à Paris, il obtint une médaille d'argent au Salon des Artistes Français, en 1900 à l'occasion de l'Exposition Universelle.
Musées : Berne : *Guillaume Tell et son fils Walter* – Lausanne (Mus. canton.) : *La Nuit* 1904, bronze – *Le Jour* 1904, bronze – Lucerne (École du Canton) : *Les quatre saisons*.
Ventes Publiques : Lucerne, 13 déc. 1986 : *Nu marchant*, bronze (H. 61) : **CHF 3 600**.

SIEGWART M.
XVIII[e] siècle. Actif à Francfort-sur-le-Main entre 1780 et 1790. Allemand.
Paysagiste.

SIEGWITZ Johann Albrecht
Né à Bamberg. XVIII[e] siècle. Allemand.
Sculpteur de sujets religieux.
Il alla à Prague et à Breslau et travailla entre 1724 et 1756 pour les églises de cette ville.

SIE HAI-YEN. Voir XIE HAIYAN

SIEHER Fridolin
Mort en 1546 à Saint-Gall. XVI[e] siècle. Suisse.
Miniaturiste, calligraphe et enlumineur.
Il était moine à l'abbaye de Saint-Gall. On lui attribue l'exécution d'un *Missale Diethelmi Blarei*, et de cinq autres manuscrits mentionnés par Haenel, dont un Antiphonaire écrit en 1544.

SIE HOUAN. Voir XIE HUAN

SIEKIERZ Ksawery. Voir SZYKIER

SIE KONG-TCHAN. Voir XIE GONGZHAN

SIE LAN-CHANG. Voir XIE LANSHENG

SIEM Wiebke
Née en 1954 à Kiel. XX[e] siècle. Allemande.
Sculpteur de figures, technique mixte.

Elle vit et travaille à Hambourg.

Elle participe à des expositions collectives, notamment : en 1990 à Hambourg, galerie Jürgen Becker ; 1991 Hambourg, *Tout autour de la coupole*, Kampnagelgelände ; et Stuttgart, Würtembergischer Kubstverein ; 1993 Paris, *Parcours européen III Allemagne*, Musée d'Art Moderne de la Ville ; etc. Elle expose aussi individuellement : 1990 Hambourg, Westwerk ; 1991 Hanovre, Espace Art Nouveau ; 1993 Paris, galerie Rüdiger Schöttle ; et Cologne, galerie Johnen & Schöttle.

Elle utilise les pratiques artisanales de la couture et du stylisme pour créer des sortes de mannequins, à ses propres mensurations, parfois le buste seul et sans tête. Elle les habille de robes et leur attribue des accessoires, chapeaux, chaussures, sacs. Cette collection de mannequins parés semblent poser la question du statut du vêtement, ici féminin, de la vie quotidienne, révéler symboliquement la permanence de l'être ou l'humeur passagère ou au contraire occulter ?

Bibliogr. : In : Catalogue de l'exposition *Parcours européen III Allemagne*, Musée d'Art Moderne de la Ville, Paris, 1993.
Musées : Dole (FRAC de Franche-Comté) : *Sans titre* 1991.

SIEMENROTH Konrad
Né le 9 décembre 1854 à Kustrin. xixe-xxe siècles. Allemand.
Peintre d'histoire, de genre, portraits.
Il fut élève d'Anton von Werner à l'Académie des Beaux-Arts de Berlin.
Ventes Publiques : Londres, 8 nov. 1972 : *Le joueur de flûteau* : GBP 450.

SIEMERDINK Johann Bernhard. Voir **SIMERDING**

SIEMERING Friedrich Wilhelm
Né en 1794 à Königsberg. xixe siècle. Allemand.
Peintre de décorations et de perspectives.

SIEMERING Fritz
Mort en 1883 à Munich. xixe siècle. Actif à Munich. Allemand.
Peintre de genre.
Il exposa de 1872 à 1882.

SIEMERING Julius
Né en 1837 à Königsberg. Mort le 27 avril 1908 à Königsberg. xixe siècle. Allemand.
Peintre de paysages.
Frère de Rudolf Siemering.
Il fut élève des académies des Beaux-Arts de Königsberg et de Düsseldorf. À partir de 1871, il s'établit définitivement à Königsberg.

SIEMERING Rudolf ou Leopold Rudolf
Né le 10 août 1835 à Königsberg. Mort le 28 janvier 1905 à Berlin. xixe siècle. Allemand.
Sculpteur de statuettes.
Il fut élève de l'Académie des Beaux-Arts de Königsberg et de Gustav Bläser à Berlin.
Musées : Berlin : *Gotthold Ephraim Lessing*, statuette.

SIEMETCHKIN Pavel Pétrovitch
Né le 16 janvier 1815. Mort en 1868. xixe siècle. Russe.
Aquarelliste et lithographe.
Élève de l'Académie de Saint-Pétersbourg. Il grava des scènes de la vie quotidienne.

SIEMIANOWSKI Franciszek Ksawery
Né en 1811 à Sanok. Mort en 1860 à Lemberg. xixe siècle. Polonais.
Peintre.
Frère de Maksymilian S. Il fit ses études à l'Académie de Vienne et travailla souvent en collaboration avec son frère. Le Musée National de Cracovie conserve de lui environ trois cent cinquante dessins et aquarelles, et le Musée Lubomirski de Lemberg, *Vautour déchirant un cerf*.

SIEMIANOWSKI Maksymilian
Né en 1810 à Sanol. Mort le 7 avril 1878 à Sanol. xixe siècle. Polonais.
Peintre.
Frère et collaborateur de Franciszek Ksawery S.

SIEMIRADZKI Hendrik ou Henryk Ippolitovitch ou Semiradsky
Né le 10 octobre 1843 à Belgorod (près de Kharkov). Mort le 23 août 1902 à Strzalkovo. xixe siècle. Russe.
Peintre d'histoire, scènes de genre, portraits, aquarelliste.

Il fit ses études à l'Académie des Beaux-Arts de Saint-Pétersbourg. Comme boursier d'État, il alla continuer ses études à Munich, puis à Rome. Lors de l'Exposition Universelle de 1878 il obtint à Paris une médaille d'or et fut nommé chevalier de la Légion d'honneur en 1898. Le roi Humbert lui conféra la croix de commandeur de Saint-Maurice et Saint-Lazare. Membre des académies de Saint-Pétersbourg, de Berlin, de Stockholm et de celle de Saint-Luc à Rome, il fut aussi membre correspondant de l'Académie des Beaux-Arts à Paris à partir de 1898.

Son œuvre est une illustration de la vie antique, en ce qu'elle avait d'harmonieux et de somptueux. Il négligea le pathétique pour ne voir que le côté riche en valeurs picturales. Il ne dramatise pas son sujet, même quand il s'agit du martyre des chrétiens. Il ne s'intéressait aux choses de la vie qu'autant que, belles et nobles, elles brillent, flattent et enchantent la vue. Il n'alla jamais au-delà du monde extérieur. Il ne voit que de plaisantes apparences. Avec ces éléments de beauté matérielle, il composa des tableaux où les couleurs s'harmonisent en un accord un peu sourd et où les masses s'équilibrent dans une cadence lente et soutenue.

Musées : Cracovie (Mus. Nat.) : *Les Flambeaux de Néron – Portrait du comte L. Wodzicki* – Hambourg (Kunsthalle) : *Dans la campagne* – Hanovre : *Vase ou esclave ?* – Lemberg (Mus. Nat.) : *A l'exemple des dieux – Repos – A la source – Grecque – Idylle* – Moscou (Gal. Tretiakov) : *La danse au milieu des glaives – L'orgie de Tibère dans l'île de Caprée* – deux autres peintures – Posen (Mus. Wielkopolski) : *Grecque* – Riga (Mus. mun.) : *Portrait d'une jeune fille* – Saint-Pétersbourg (Mus. Russe) : *La pêcheresse – Le Jugement dernier*, aquar. – *Massacre des Innocents*, sépia – *Sodome et Gomorrhe – Le Christ chez Marthe et Marie – Frina à la fête d'Éleusis* – Varsovie (Mus. Nat.) : *Deux idylles romaines – paysages italiens – Jugement dernier* – Zagreb : deux paysages italiens – *Italiennes*.

Ventes Publiques : New York, 1er-2 avr. 1902 : *La Danse* : FRF 4 375 – New York, 21 nov. 1964 : *Un nouveau trésor* : USD 3 200 – Londres, 17 mai 1985 : *Romains au puits*, h/t (53x79) : GBP 8 500 – Londres, 24 nov. 1989 : *À la fontaine*, h/t (55,2x100,3) : GBP 10 450 – New York, 27 mai 1993 : *Après-midi ensoleillé près de la fontaine*, h/t (77,4x153,7) : USD 29 900 – New York, 13 oct. 1993 : *Fête à Capri*, h/t (53,3x101,6) : USD 19 550 – Londres, 17 mars 1995 : *Les Amateurs*, h/t (92,7x154,5) : GBP 38 900.

SIEMON
xviiie siècle. Allemand.
Peintre.
Il travailla à la Manufacture de porcelaine de Hanau. Le Musée des Arts Décoratifs de Hambourg conserve de lui une tirelire en faïence.

SIENA, da. Voir au prénom

SIENA ou Guido da Senis. Voir **GUIDO da Siena**

SIEN-YU-CHOU. Voir **XIANYU SHU**

SIEPEN Adam
Né en 1851. Mort en 1904. xixe-xxe siècles. Allemand.
Peintre.
Il était actif à Düsseldorf.

SIE PIN. Voir **XIE BIN**

SIEPMANN Abraham Gottlieb ou Siebmann
Né le 17 janvier 1780 à Dresde. Mort en 1843 ? xixe siècle. Allemand.
Peintre et dessinateur.
Élève de l'Académie de Dresde. Il peignit des portraits et des tableaux de genre.

SIEPMANN Heinrich
Né en 1904. xxe siècle. Allemand.
Peintre, peintre à la gouache, peintre de collages. Abstrait-géométrique.
Il fut cité par Marcel Brion, pour la période d'après la Seconde Guerre mondiale, de 1945 à 1960 environ.
Bibliogr. : Marcel Brion, in : *La peint. allemande*, Tisné, Paris, 1959.
Ventes Publiques : Amsterdam, 9 déc. 1992 : *Sans titre* 1959, gche et collage/pap. (50x69) : NLG 3 450 – Amsterdam, 8 déc. 1994 : *Sans titre* 1958, gche/pap. (73,5x50) : NLG 1 380 – Amsterdam, 7 déc. 1995 : *Sans titre* 1958, gche/pap. (61x44,5) : NLG 1 180.

SIE PO-TCH'ENG. Voir **XIE BOCHENG**

SIER Wlodzislaw
Né à Lodz. XXᵉ siècle. Actif en Allemagne. Polonais.
Peintre, aquarelliste. Expressionniste-abstrait.
Il fut élève de l'École des Arts Plastiques de Lodz. Il est venu en Belgique, puis s'est établi à Aix-la-Chapelle. En 1991, la Spa Art Gallery, en 1993, le Pavillon des Expositions de Wegimont, ont montré des expositions d'ensemble de ses peintures.
Ses peintures, fougueuses de leur dessin gestuel, généreuses de matières sensuelles et de couleurs communicatives, se cherchent et se trouvent à la frange du souvenir visuel qui s'accomplit dans la non-figuration éloquente.

SIERAKOVSKI Jozef de, comte
Né en 1765 à Opole. Mort le 28 mai 1831 à Varsovie. XVIIIᵉ-XIXᵉ siècles. Polonais.
Dessinateur, peintre et graveur.
Il débuta à Varsovie en 1789. En 1823, il exposa aussi un dessin. Les musées de Varsovie conservent des dessins de cet artiste.

SIERHUIS Jan
Né en 1928 à Amsterdam. XXᵉ siècle. Hollandais.
Peintre de compositions animées, figures, portraits, paysages animés, technique mixte, peintre à la gouache.
Il fut élève des Académies des Beaux-Arts d'Amsterdam, puis d'Anvers en Belgique.
Il participe à des expositions collectives, dont : 1960 Mexico, Museo de Bellas Artes ; 1961 Biennale de São Paulo ; 1962 Stedelijk Museum de Schiedam ; etc. Il a fait sa première exposition individuelle en 1957 à Amsterdam.
Comme de nombreux peintres du nord de l'Europe de sa génération, il a été fortement influencé par l'esthétique et les principes du groupe COBRA. L'expressionnisme, qui lui était familier depuis ses débuts, reçut encore une confirmation supplémentaire à la suite d'un voyage au Mexique. Aux premières influences de Karel Appel, de De Kooning, auxquelles s'était ajoutée celle de l'Anglais apparenté au pop art Allan Davie, vint s'ajouter en les renforçant celle d'une certaine violence véhément, apprise dans le contexte du Mexique, qui lui fit exacerber encore plus ses couleurs et les cerner de lourds traits noirs. Dans son évolution, et encore à l'exemple des artistes de COBRA qui ne se souciaient pas de la distinction figuration-abstraction, Jan Sierhuis peut parfois passer du côté de la non-figuration.

Sierhuis 79

Bibliogr. : Bernard Dorival, sous la direction de, in : *Peintres Contemporains*, Mazenod, Paris, 1964.
Ventes Publiques : Amsterdam, 9 déc. 1988 : *Figures dans un paysage 1968*, craie noire et gche/pap. (70x89) : NLG 1 265 – Amsterdam, 10 avr. 1989 : *Composition abstraite 1964*, gche (99x69) : NLG 3 450 ; *Mère et enfant 1967*, h/t (100x130) : NLG 5 750 – Amsterdam, 22 mai 1990 : *Personnage 1968*, gche/pap. (72x97) : NLG 2 300 – Amsterdam, 12 déc. 1990 : *Deux personnages 1971*, techn. mixte/pap. (70x100) : NLG 1 725 – Amsterdam, 13 déc. 1990 : *Sans titre 1963*, h/t (55x65) : NLG 12 650 – Amsterdam, 5-6 fév. 1991 : *Sans titre 1988*, h/t (70x50) : NLG 2 070 – Copenhague, 30 mai 1991 : *Figure 1964*, h/t (90x60) : DKK 10 000 – Amsterdam, 12 déc. 1991 : *Amour d'été 1960*, h/t (80x85) : NLG 6 900 – Amsterdam, 19 mai 1992 : *Deux figures 1964*, diptyque h/t (chaque partie 60x23,5) : NLG 5 175 – Amsterdam, 9 déc. 1992 : *Portrait 1964*, h/t (80x70) : NLG 10 580 – Amsterdam, 27-28 mai 1993 : *Sans titre 1964*, h/pap. (68,5x99) : NLG 4 025 – Amsterdam, 6 déc. 1995 : *Hommage au Greco 1963*, h. et temp./t. (123x100) : NLG 4 025 – Copenhague, 12 mars 1996 : *Composition*, h/t (105x115) : DKK 14 000.

SIERIAKOFF Lavrenti Avksentiévitch
Né le 28 janvier 1824 dans le gouvernement de Kostrova. Mort le 2 janvier 1881. XIXᵉ siècle. Russe.
Graveur sur bois.
Élève de l'Académie de Saint-Pétersbourg. Il grava des reproductions des peintures du Musée de l'Ermitage de Saint-Pétersbourg.

SIERICH Ferdinand Carl. Voir SIERIG

SIERICH Louis. Voir SIERIG

SIERIG Ferdinand Karl ou Sierich Ferdinand Carel
Né le 12 mars 1839 à La Haye. Mort le 19 octobre 1905 à La Haye. XIXᵉ siècle. Hollandais.
Peintre de genre, paysages animés, paysages urbains, intérieurs.
Il fut peut-être élève de Bartholomeus Van Hove et sans aucun doute celui de Jacobus E. Josephus Van den Berg à La Haye. En 1863, il participa à l'Exposition de La Haye.
Musées : La Haye (Stedelijk Mus.) : *Vue de Vlaardingen.*
Ventes Publiques : Lindau, 5 oct. 1983 : *Paysage d'hiver*, h/pan. (16,5x26) : DEM 3 700 – Amsterdam, 30 août 1988 : *Paysans lisant près d'une table dans une maison*, h/t (20x27) : NLG 1 035.

SIERIG Louis ou Sierich
Né en 1834. Mort en 1919. XIXᵉ-XXᵉ siècles. Hollandais.
Peintre de genre, paysages typiques animés.
Il peignait souvent des scènes typiques du paysage d'hiver hollandais, avec patineurs sur rivière gelée.
Ventes Publiques : Amsterdam, 8 juin 1983 : *Personnages dans un paysage enneigé*, h/t (31,5x44) : NLG 4 200 – Amsterdam, 25 avr. 1990 : *Personnages sur une rivière gelée devant une auberge dans un paysage hivernal*, h/pan. (30,5x40,5) : NLG 5 980 – Amsterdam, 22 avr. 1992 : *Paysage avec des patineurs sur une rivière gelée près d'un château*, h/pan. (19,5x26,5) : NLG 3 680 – Amsterdam, 5 nov. 1996 : *Patineurs sur une rivière gelée dans un paysage d'hiver*, h/pan. (20x27,5) : NLG 4 248.

SIERINO Zuan
XVIᵉ siècle. Actif à Malvaglia en 1575. Suisse.
Sculpteur sur bois et sur pierre.
Il collabora à la sculpture du plafond de l'église S. Maria di Castello près de Giornico.

SIERPINSKI
Né à Varsovie. Mort en 1791. XVIIIᵉ siècle. Polonais.
Portraitiste.
Il fit ses études à Varsovie avec I. Grassi. Il fit des portraits, surtout des portraits de femmes. En 1791, il se suicida.

SIERRA Felipe de
XVIIᵉ siècle. Actif à Séville au début du XVIIᵉ siècle. Espagnol.
Peintre.
Il travailla en 1613 dans les jardins de l'Alcazar de Séville.

SIERRA Francisco Perez. Voir PÉREZ SIERRA Francisco

SIERRA Tomas de
XVIIᵉ siècle. Actif à la fin du XVIIᵉ siècle. Espagnol.
Sculpteur.
Il a sculpté en 1693 une statue de *Saint Isidore.*

SIERRA Y PONZANO Joaquin
Né en 1821 à Madrid. XIXᵉ siècle. Espagnol.
Sculpteur sur bois.
Élève de C. de Haes.

SIES Anton. Voir SIESS

SIES Hieronymus
XVIIIᵉ siècle. Éc. flamande.
Peintre et sculpteur.
Il appartenait à l'ordre des Bénédictins à Anvers. Il travailla pour les monastères de Corvey et de Lamspringe vers 1700.

SIES Philipp
XIXᵉ siècle. Actif à Imsterberg. Autrichien.
Peintre.
Il a peint des tableaux d'autel et des fresques dans les églises d'Andrian, de Klagenfurt, de Laas et d'Untermais.

SIESBYE Alev
XXᵉ siècle.
Potier.
Ventes Publiques : Copenhague, 8-9 mars 1995 : *Coupe de poterie vernissée bleue 1983* (H. 15, diam. 25) : DKK 7 000 – Copenhague, 7 juin 1995 : *Bol de pierre vernissé bleu 1987* (diam. 25, H. 15) : DKK 9 000.

SIE SOUEI. Voir XIE SUI

SIE SOUEN. Voir XIE SUN

SIESS Anton ou Sies
XVIIIᵉ siècle. Actif à Sterzing, seconde moitié du XVIIIᵉ siècle. Autrichien.
Peintre.
Il a peint des tableaux d'autel pour des églises de Sterzing et des environs.

SIESS Johann
XIXᵉ siècle. Autrichien.

Peintre.
Il a peint les tableaux d'autel des églises de Matsch et de Sulden, en 1851.

SIESS Raimund
Né le 3 février 1739 à Lackerhäusern. Mort le 26 février 1811 à Vienne. XVIII[e]-XIX[e] siècles. Autrichien.
Sculpteur.

SIESSMAYR Anton
XVIII[e] siècle. Actif à Kissing, travaillant à Augsbourg en 1754. Allemand.
Sculpteur.
Il a exécuté des sculptures dans l'église de Fürstenfeldbruck.

SIESTRZENCEWICZ Stanislaw ou Bohusz Siestrzencewicz
Né le 11 novembre 1869 à Vilno. Mort le 24 mai 1927 à Varsovie. XIX[e]-XX[e] siècles. Polonais.
Peintre de genre, portraits, paysages.
Il fut élève de Gottfried Willewalde à Saint-Pétersbourg, de Josef von Brandt à l'Académie des Beaux-Arts de Munich. En 1921, il a participé à l'exposition d'artistes polonais organisée à Paris, dans le contexte du Salon de la Société Nationale des Beaux-Arts.

SIE TCHE-LIEOU. Voir XIE ZHILIU

SIE TCH'ENG. Voir XIE CHENG

SIE TSEU-WEN. Voir XIE ZIWEN

SIE TSIN. Voir XIE JIN

SIE TS'IU-CHENG. Voir XIE QUSHENG

SIETZE Helene
Née le 21 mars 1843 en Poméranie. Morte le 3 mars 1913 à Berlin. XIX[e]-XX[e] siècles. Allemande.
Peintre de paysages.
Elle fut élève de Max Schmidt, probablement à Weimar. De 1866 à 1899, elle exposa à Berlin.

SIEURAC François Joseph Juste
Né en 1781 à Cadix, de parents français. Mort vers 1832 à Sorèze (Haute-Garonne). XIX[e] siècle. Français.
Peintre de miniatures et lithographe.
Élève de l'Académie de Toulouse et d'Augustin. Il exposa au Salon entre 1810 et 1827 et au Luxembourg en 1830.

VENTES PUBLIQUES : PARIS, 22 avr. 1910 : *Portrait de Mme la Duchesse de Berry sur boîte or ciselée par Marguerite portant l'inscription donnée par la duchesse de Berry « Le duc de Bordeaux à M. Nicolas Victor Lainé grenadier »*, miniature : FRF 3 750 – PARIS, 22 mars 1945 : *Jeune Femme en robe rouge garnie de fourrure* 1811, miniature : FRF 12 000.

SIEURAC Henri
Né le 15 août 1823 à Paris. Mort le 18 décembre 1863 à Paris. XIX[e] siècle. Français.
Peintre d'histoire, compositions mythologiques, sujets allégoriques, scènes de genre, dessinateur.
Il fut l'élève de son père François Joseph Sieurac et de P. Delaroche. Il exposa au Salon entre 1848 et 1863.
MUSÉES : AIX : *Le Triomphe de Fabius* – CHALON-SUR-SAÔNE : *Naissance de Bacchus* – DIJON : *Les Trois Vertus théologales* – TOULOUSE : *La Renaissance des Arts et des Lettres.*
VENTES PUBLIQUES : PARIS, 1880 : *Clairière dans un bois* ; *Tête de jeune femme*, pointe d'argent et cr. noir, une paire : FRF 74 – PARIS, 21 mars 1898 : *Les Fiançailles* : FRF 85 ; *Le festin* : FRF 130 – PARIS, 1900 : *L'Amour vainqueur* : FRF 50 – CHARLEVILLE-MÉZIÈRES, 19 nov. 1989 : *Repas sous la Renaissance*, h/t (67x86) : FRF 23 000 – PARIS, 12 juin 1990 : *Élégante aux bijoux*, h/t (41x33) : FRF 5 500.

SIEVEKING Elisabeth, ou Johanna Elisabeth ou Cramer-Sieveking, épouse Cramer
Née le 2 juin 1825 à Hambourg. Morte le 8 mai 1894 à Genève. XIX[e] siècle. Allemande.
Aquarelliste.
Elle peignit des architectures.

SIEVEKING Louise. Voir MEYER Louise

SIEVERS. Voir aussi SIVERS

SIEVERS August. Voir SIVERS

SIEVERS Elisabeth Benedicta von
Née le 6 janvier 1773 à Saint-Pétersbourg. Morte le 25 juillet 1799 à Leipzig. XVIII[e] siècle. Active à Dresde. Allemande.
Peintre.
Élève de Casanova. Elle peignit un *Portrait du prince Poutiatine.*

SIEVERS Frederick William
Né le 26 octobre 1872 à Fort Wayne (Indiana). XIX[e]-XX[e] siècles. Américain.
Sculpteur de statues, bustes.
Il fut élève de Ettore Ferrari à l'Académie Royale des Beaux-Arts de Rome et de l'Académie Julian de Paris. Il était actif à Richmond.
Il fut l'auteur de statues et bustes de nombreux de ses contemporains, en particulier des statues de généraux de l'armée américaine, érigées dans diverses villes.
VENTES PUBLIQUES : NEW YORK, 18 déc. 1984 : *A pointer* 1905, bronze (L. 71,2) : USD 1 800.

SIEVERS Rudolf
Né le 19 octobre 1884 à Brunswick. Mort en 1918, tué le 13 octobre près de Laon. XX[e] siècle. Allemand.
Peintre, dessinateur, graveur, lithographe, décorateur de théâtre.
Il fut élève de l'Académie des Beaux-Arts de Kassel. Il était aussi poète. Il travailla pour le théâtre de Kassel.

SIEVERT August Wilhelm
Mort le 18 août 1751 à Ludwigsbourg. XVIII[e] siècle. Allemand.
Peintre de fleurs et fruits, aquarelliste, illustrateur.
Horticulteur lui-même, il peignit des illustrations de livres d'horticulture.
MUSÉES : INNSBRUCK (Ferdinandeum) : *Fleurs* – LUDWIGSBOURG (Gal.) : *Fleurs.*
VENTES PUBLIQUES : VERSAILLES, 25 oct. 1970 : *Composition florale* : FRF 7 000 – NEW YORK, 7 oct. 1993 : *Fuchsia, rose, tulipe, lys, chèvrefeuille, delphinium et autres fleurs dans un vase de verre sur un piedestal*, h/t (57,8x47,3) : USD 34 500 – MUNICH, 23 juin 1997 : *Études botaniques de plantes et de fruits cultivés et sauvages*, aquar./cart., quatre planches (chaque 21,5x17) : DEM 26 400.

SIEVERT Christian Ludwig
Mort en 1795 à Ludwigslust. XVIII[e] siècle. Allemand.
Sculpteur.
Il travailla pour la Manufacture de Ludwigslust à partir de 1758 et exécuta des sculptures dans l'église de cette ville.

SIEVERT Katharina
XVIII[e] siècle. Allemande.
Peintre.
Le Musée National de Schwerin possède d'elle *Paysage avec architectures* et *Nature morte*, datée de 1754.

SIEVERT Ludwig
Né le 17 mai 1887 à Hanovre. XX[e] siècle. Allemand.
Peintre de décors de théâtre.
En 1919, il se fixa à Francfort-sur-le-Main. Il travailla pour de nombreuses scènes allemandes.

SIEVIER Robert William
Né le 24 juillet 1794 à Londres. Mort le 28 avril 1865 à Londres. XIX[e] siècle. Britannique.
Graveur au burin et sculpteur.
Élève de Scriven et de Young, puis des écoles de la Royal Academy. Il fit ses études de modelage qui, dans la suite, l'amenèrent à prendre sa place avec succès parmi les sculpteurs. Un spécimen de son talent dans ce genre est conservé au Musée de Cambridge *Nymphe se préparant pour le bain.* Il a gravé des portraits et des sujets de genre. Sievier fut aussi un savant distingué et fut nommé en 1840 membre de la Royal Society.
VENTES PUBLIQUES : LONDRES, 26 juin 1980 : *The Earl of Eldon, Lord Chancellor* 1824, marbre blanc (H. 72) : GBP 2 600.

SIEWERT Clara
Née le 9 décembre 1862 à Budda. XIX[e]-XX[e] siècles. Allemande.
Peintre, graveur.
Elle reçut sa formation à Berlin. Elle s'établit et fut active à Berlin.
MUSÉES : ESSEN (Mus., Cab. des Estampes) – ESSEN (Mus. Krupp).

SIEYE Antoine ou Sieyès
Né le 16 août 1682 à Fréjus. Mort le 11 juin 1757 à La Rochelle. XVIII[e] siècle. Français.
Portraitiste.

SIEYE Emmanuel
XVIII⁰ siècle. Français.
Peintre.
Fils de Vincent S.

SIEYE Mathieu
XVIII⁰ siècle. Actif dans la seconde moitié du XVIII⁰ siècle. Français.
Peintre.
Petit-fils de Vincent S.

SIEYE Vincent
XVIII⁰ siècle. Actif dans la première moitié du XVIII⁰ siècle. Français.
Peintre.
Frère d'Antoine S.

SIEYÈS. Voir **SIEYE**

SIEYRO Ramon. Voir **SEYRO**

SIE YUAN. Voir **XIE YUAN**

SIE YU-K'IEN. Voir **XIE YUQIAN**

SIFER Conrad. Voir **SEYFER**

SIFERWAS John ou **Siferwast**. Voir **SIFIRWAS Johannes**

SIFFAIT DE MONCOURT. Voir **MONCOURT**

SIFFERT
XVIII⁰ siècle. Actif à Strasbourg, première moitié du XVIII⁰ siècle. Français.
Peintre.
Il a exécuté des peintures dans l'église d'Ebersmunster.

SIFFRE Achille
Né le 16 novembre 1860 à Paris. Mort en novembre 1932. XIX⁰-XX⁰ siècles. Français.
Peintre.
Il exposait à Paris, au Salon des Artistes Français, dont il était sociétaire depuis 1924.

SIFFREDI Max
Né en 1941 à Aix-en-Provence (Bouches-du-Rhône). XX⁰ siècle. Français.
Sculpteur de nus.
Il étudia les arts à Aix-en-Provence, sans doute à l'École des Beaux-Arts. Jusqu'en 1961, il s'établit comme sculpteur à Vauvenargues. Il vit et travaille à Vallauris, où, jusqu'en 1976, il eut une activité de potier dans l'atelier de Marius Mussarra.
Il participe à des expositions collectives, depuis 1987 à Alès, souvent Nice, Paris, en 1988 Biennale de Sculpture de Passy (Savoie), Bourges, Decize, etc. Il montre des ensembles d'œuvres dans des expositions personnelles, essentiellement à Lausanne. Il a été l'objet de distinctions diverses.
Il travaille l'argile, qu'il cuit à 1200°C, modèle aussi selon la technique de la cire perdue, qui permet d'obtenir sans moules des épreuves en fonte de bronze. Impressionné par l'art primitif, ses figures aux lignes pures ont toutefois des formes sensuellement épanouies. La femme et la maternité sont ses sujets favoris. Certaines de ses sculptures, dont la structure générale et les volumes partiels tendent à l'abstraction, se réfèrent à l'art d'Henri Laurens.

SIFIRWAS Johannes ou **John** ou **Syfrewas, Siferwast, Siferwas, Cyfrewas**
XIV⁰-XV⁰ siècles. Britannique.
Peintre de miniatures, enlumineur.
Il travailla entre 1380 et 1421. On lui doit des enluminures pour des manuscrits, tels que : le *Missel de l'abbaye de Sherbourne*, 1396-1407, ouvrage appartenant ensuite à la bibliothèque du duc de Northumberland ; le *Lectionnaire Lovell*, dénommé aussi *Louterell Psalter*, qui lui fut commandé pour la cathédrale de Salisbury. Il y signa de son nom ou s'y représenta en moine dominicain.
BIBLIOGR. : In : *Diction. de la peinture anglaise et américaine*, coll. Essentiels, Larousse, Paris, 1991.
MUSÉES : LONDRES (British Mus.) : *Lectionnaire Lovell* – dix-sept feuillets ornés.

SIGALON Antoine
Né vers 1524 à Bellegarde (près de Nîmes). Mort le 22 avril 1590 à Nîmes. XVI⁰ siècle. Français.

Peintre sur majolique et potier.
Il inventa une nouvelle technique de peinture de majoliques sur fond orange. Le Victoria and Albert Museum de Londres conserve un plat de cet artiste.

SIGALON Xavier ou **Alexandre François Xavier**
Né le 12 décembre 1787 à Uzès. Mort le 18 août 1837 à Rome. XIX⁰ siècle. Français.
Peintre d'histoire, scènes de genre, portraits, dessinateur.
Élève de Monrose, frère de l'acteur de la Comédie-Française, il suivit également les cours de l'École de dessin à Nîmes, et travailla avec Guérin, et Souchot à Paris, à partir de 1817. Son premier tableau *La Jeune Courtisane* (Salon de 1822) fut un grand succès et fut acheté par l'État, bien que le jury ne l'eût pas jugé digne d'une récompense. En 1827 son tableau du Salon *Athalie faisant massacrer ses enfants*, fut l'objet de critiques violentes. Découragé, il partit pour Nîmes, où il vécut en donnant des leçons et en faisant des portraits. L'arrivée de Thiers au ministère de l'Intérieur lui valut la commande d'une copie du *Jugement dernier*, de Michel-Ange. Sigalon et son élève Numa Boucoiran partirent donc pour Rome en 1833. En trois ans et demi, la copie fut achevée. Sigalon reçut pour son travail, 58000 fr., 30000 francs d'indemnité et une pension viagère de 3000 francs. Sigalon se préparait à copier le reste de la décoration de la chapelle Sixtine, quand il fut enlevé par une attaque de choléra.

\mathcal{X} Sigalon.

MUSÉES : ALAIS : *La courtisane* – AUCH : *La courtisane* – BAGNOLS : *Portrait du docteur Solimani* – COMPIÈGNE : *Repos de musiciens ambulants* – NANTES : *Athalie faisant massacrer les princes de la race de David* – NÎMES : *Dessin pour Athalie* – *Portraits de Louis-Philippe et du peintre Boucoiran* – PARIS (Mus. du Louvre) : *La Jeune Courtisane* – *Vision de saint Jérôme* – PARIS (École des Beaux-Arts) : *Le Jugement dernier*, d'après Michel-Ange – VERSAILLES : *Portrait de Pellegrino Rossi*.
VENTES PUBLIQUES : PARIS, 1897 : *Portrait de Mr Schœlcher père* : FRF 1 170 – PARIS, 9-10 mars 1923 : *Orgie de truands*, pl. et lav. : FRF 265 – PARIS, 22 mai 1925 : *Portrait de femme*, cr. reh. de blanc : FRF 150 – PARIS, 17 mars 1947 : *Saint Michel terrassant les mauvais anges*, attr. : FRF 900 – NICE, 24 fév. 1949 : *Sainte Famille*, attr. : FRF 16 000 – NÎMES, 13 avr. 1991 : *La Belle de Nice*, h/t (106x84) : FRF 70 000 – PARIS, 12 déc. 1994 : *La Jeune Courtisane 1821*, h/t (125x158) : FRF 75 000.

SIGARD Louis Appolinaire. Voir **SICARD Louis Apollinaire**

SIGARD Nicolas. Voir **SICARD**

SIGAUD Charles
XVIII⁰ siècle. Actif à Amsterdam. Hollandais.
Sculpteur.
Il a sculpté le monument de *Jan Nieuwenhuyzen* dans l'église de Monnikendam.

SIGAUD Eugênio
Né en 1889. Mort en 1979. XX⁰ siècle. Brésilien.
Peintre.
Il faisait partie du « noyau Bernardelli », issu de la rénovation de l'enseignement de l'École Nationale des Beaux-Arts de São Paulo, dont les membres contribuèrent à faire accéder l'art brésilien à la modernité.
BIBLIOGR. : Damian Bayon et Roberto Pontual : *La Peinture de l'Amérique latine au XX⁰ siècle*, Éditions Menges, Paris, 1990.
VENTES PUBLIQUES : RIO DE JANEIRO, 8 juin 1982 : *Ouvriers de la construction 1976*, caséine (80x100) : BRL 1 200 000.

SIGAULT Jean François
Né en 1787 (1797 ?). Mort le 20 janvier 1883 à Amsterdam. XIX⁰ siècle. Hollandais.
Sculpteur.
Il travailla à Amsterdam et à Haarlem.

SIGFRIED. Voir **SIEGFRIED**

SIGG Emil Karl
Né le 6 septembre 1880 à Winterthur. XX⁰ siècle. Suisse.
Peintre de paysages, lithographe.
Sans doute parent de Martha Sigg.

SIGG Irmgard
XX⁰ siècle. Française (?).

Sculpteur.

Elle montre ses œuvres dans des expositions personnelles, notamment en 1994 et 1997 à la galerie Darthea Speyer à Paris. Elle assemble le bronze et le fer, noirs, dans des créations essentiellement symboliques, sinon abstraites, dans lesquelles sont pourtant identifiables les suggestions anthropomorphes ou zoomorphes.

SIGG Martha
Née le 3 juin 1871 à Winterthur. XIXᵉ-XXᵉ siècles. Suisse.
Peintre de paysages, graveur.

Elle fut élève de Hermann Gattiker et de Wilhelm Trübner, qui eurent tous deux une importante activité d'enseignants.
Elle gravait à l'eau-forte.

SIGG Thierry
Né en 1940 à Paris. XXᵉ siècle. Français.
Sculpteur, peintre. Tendance abstraite.

À Ivry-sur-Seine, depuis 1978 il est conseiller artistique de la ville ; depuis 1983 directeur de la galerie Fernand Léger.

Il montre son travail dans des expositions personnelles : 1973 Collioure ; 1979 Vitry-sur-Seine, galerie municipale ; 1987, 1990, 1994, 1997, Paris, galerie Darthea Speyer.

Jusqu'en 1990, il assemblait quelques matériaux, plomb, bois, plâtre, créait les structures légères, surtout fondées à partir des vides, d'une occupation comme transparente de l'espace. Puis, en peinture, à l'intérieur d'entrelacs abstraits, formant comme le tracé d'un parcours, il disperse des petits personnages, sommairement dessinés à la façon de graffitis, auxquels il semble prêter diverses aventures.

BIBLIOGR. : Claude Bouyeure : *Thierry Sigg*, in : Opus International, Nᵒ 119, Paris, mai-juin 1990 – Thierry Sigg, Daniel Dobbels : fragment de l'entretien *Une tension en attente*, Catalogue de l'exposition *Thierry Sigg. Peintures 1992-1993*, Gal. Darthea Speyer, Paris, 1994.

SIGHARDT. Voir SIEGHART

SIGHINOLFI Cesare ou Sighinalfi
Né en 1833 à Modène. XIXᵉ siècle. Italien.
Sculpteur.

Élève de Luigi Mainoni. On cite de lui de nombreux bustes et des statues conservés à Modène.

SIGHIZZI ou Siggizzi. Voir SEGHIZZI

SIGHRAF
XIIᵉ-XIIIᵉ siècles. Travaillant de 1170 à 1215. Suédois.
Sculpteur.

Il a sculpté de nombreux fonts baptismaux et des bas-reliefs pour des églises suédoises. Le Musée de Wisby conserve de lui deux dalles funéraires.

SIGIPOLT
XIᵉ siècle. Actif à Tegernsee en 1031. Allemand.
Enlumineur.

SIGIS
XVIIIᵉ siècle. Actif à Paris. Français.
Sculpteur.

Il a sculpté un bas-relief en 1754 représentant le *Massacre des Innocents*.

SIGISMOND III. Voir SIEGMUND III de Pologne

SIGISMONDI Pietro
Mort avant 1624 à Rome. XVIIᵉ siècle. Actif à Lucques. Italien.

Il a peint des tableaux d'autel pour les églises Saint-Nicolas et Saint-Sébastien de Rome.

VENTES PUBLIQUES : MONTE-CARLO, 23 juin 1985 : *Judith et Holopherne* 1615, h/pan. mar./t. (124,5x103) : FRF 18 000 – ROME, 20 mars 1986 : *Judith avec la tête d'Holopherne* 1615, h/pan. transféré/t. (124x103) : ITL 36 000 000.

SIGISMONDO Niccolo Alemanno
XVᵉ siècle. Italien.
Enlumineur.

Il enlumina un manuscrit conservé au Vatican de Rome, dans le style de Giacomo da Fabriano.

SIGISMONDO da Fiesso ou da Ferrara
XVIᵉ siècle. Travaillant de 1534 à 1535. Italien.
Enlumineur, miniaturiste.

Il travailla pendant de longues années pour les manuscrits de la cathédrale de Ferrare et pour Hippolyte II d'Este.

SIGISMONDO de Stefani
Mort après le 14 février 1574. XVIᵉ siècle. Italien.

Peintre.

Élève de Véronèse. Le Musée Municipal de Vérone conserve de lui *Saint Laurent avec ses bourreaux*.

SIGISMUND. Voir aussi SIEGMUND

SIGISMUND Benjamin ou Christian Benjamin
Né en 1717 à Dresde. Mort en 1759. XVIIIᵉ siècle. Allemand.
Peintre.

Fils de Christian Sigismund, il fut peintre à la cour de Dresde où il s'occupa des ornements des écuries et des chevaux.

SIGISMUND Christian ou Siegemund ou Siegmund
Né vers 1688. Mort en 1737 à Dresde. XVIIIᵉ siècle. Allemand.
Peintre.

Père du peintre Benjamin et du portraitiste Christian Gottlob.

SIGISMUND Christian Gottlob
Mort le 3 septembre 1737 à Löbau. XVIIIᵉ siècle. Allemand.
Sculpteur de sujets religieux.

Actif à Freibourg en Saxe, c'est certainement lui qui a sculpté l'autel dans l'église de Staucha vers 1718.

SIGISMUND Christian Gottlob
Né vers 1719. Mort en 1754. XVIIIᵉ siècle. Allemand.
Peintre de portraits, miniatures.

Fils de Christian Sigismund, il fut peintre en miniature de la cour de Dresde.

MUSÉES : DRESDE (Mus. mun.) : *Portrait de l'historiographe Ad. Fr. Glafey*.

SIGL. Voir SIEGL

SIGMARINGEN, Maître de la Collection de. Voir MAÎTRES ANONYMES

SIGMUND. Voir SIEGMUND

SIGMUND
XVᵉ siècle. Actif à Freising entre 1451 et 1495. Allemand.
Peintre et peintre verrier.

SIGMUND
XVᵉ siècle. Actif à Landshut. Allemand.
Peintre.

SIGMUND Benjamin D.
XIXᵉ siècle. Britannique.
Peintre de genre, paysages animés, paysages, paysages d'eau, peintre à la gouache, aquarelliste, dessinateur.

Peintre prolifique, spécialisé dans les paysages de la campagne anglaise, il fut actif de 1880 à 1904.

VENTES PUBLIQUES : LONDRES, 13 déc. 1983 : *Primrose Time*, aquar. reh. de blanc (34,7x25) : GBP 750 – LONDRES, 26 fév. 1985 : *Une femme du Sussex*, aquar. et gche (31x41) : GBP 900 – LONDRES, 22 juil. 1986 : *Deux jeunes filles devant une chaumière*, aquar. reh. de gche (27x37) : GBP 1 400 – LONDRES, 25 jan. 1988 : *Bray sur Tamise*, aquar. (35,5x51) : GBP 4 400 – LONDRES, 25 jan. 1989 : *La distribution de grain aux poules*, gche (25,5x36) : GBP 2 420 – LONDRES, 26 sep. 1990 : *Automne*, aquar. (25,5x35) : GBP 1 045 – LONDRES, 30 jan. 1991 : *Distribution de grain aux poussins*, aquar. et gche (25,5x35,5) : GBP 880 – LONDRES, 8 fév. 1991 : *Bétail se désaltérant près de Fellows Eyot et la chapelle du collège d'Eton à l'arrière-plan*, aquar. avec reh. de blanc (26x52,7) : GBP 1 100 – LONDRES, 14 juin 1991 : *Une petite fille avec ses moutons dans un enclos près d'un cottage*, aquar. (25,4x36,3) : GBP 2 640 – LONDRES, 29 oct. 1991 : *Bois de bouleaux à Burnham*, aquar. et gche (17,8x26,7) : GBP 990 – NEW YORK, 16 juil. 1992 : *Paysage estival avec des moutons dans une prairie*, aquar./cart. (36,8x53,3) : USD 1 430 – LONDRES, 25 mars 1994 : *Bray-on-Thames*, cr. et aquar. (34,5x51) : GBP 3 220.

SIGMUND Georg Josef ou Siegmund
Né en 1648. Mort le 17 janvier 1738. XVIIᵉ-XVIIIᵉ siècles. Autrichien.
Peintre.

Il exposa à partir de 1692 à Salzbourg.

SIGNAC Geneviève Laure Anaïs, dite Ginette
Née le 2 octobre 1913 à Antibes (Alpes-Maritimes). Morte le 1ᵉʳ mai 1980. XXᵉ siècle. Française.
Peintre, graveur, dessinateur.

Fille de Paul Signac et de sa seconde épouse Jeanne Selmersheim-Desgrange, elle fut très tôt initiée au dessin et à l'aquarelle. À l'âge de quinze ans, elle fréquenta l'Académie de la Grande Chaumière.

Pendant un quart de siècle, elle refusa d'exposer ses œuvres.

La peinture de Ginette Signac, d'une inspiration intimiste et proche, avant la lettre, d'une « réalité poétique », devait subir une brusque mutation après de longs travaux dans l'atelier de son amie, le sculpteur Germaine Richier, où elle s'adonna à la technique de l'eau-forte. Son graphisme, volontiers expressionniste, est devenu la traduction d'une véhémence et d'une fougue que maîtrise une esthétique encore romantique.

Ginette Signac a dessiné des « poèmes-objets » avec Alain Borne, Hubert Juin, Michel Habart, Pierre Seghers, Eugène Guillevic et Henri Kréa. Elle est surtout un de ces rares artistes qui aient affronté le problème de l'industrialisation sauvage. Sa série des *Échafaudages*, puis celle de la *Pétrochimie*, évoquent le péril où se trouve la beauté originale face au déferlement de la pollution. ■ Henri Cachin

Musées : ALGER (Mus. d'Art Mod.) – PARIS (Mus. d'Art Mod. de la Ville) – SAINT-TROPEZ (Mus. de L'Annonciade) – SALISBURY – SCEAUX (Mus. de L'Île-de-France) – TOULON (Mus. des Beaux-Arts).

SIGNAC Paul

Né le 11 novembre 1863 à Paris. Mort le 15 août 1935 à Paris. XIXe-XXe siècles. Français.

Peintre de figures, paysages, marines, aquarelliste, lithographe, dessinateur. Néo-impressionniste.

Ses parents souhaitaient le voir devenir architecte. Il fut tôt attiré par la peinture. Il suivit les cours de dessin de l'académie privée Bing, et, alors qu'il peignait dans Paris, il eut la chance d'être remarqué par Guillaumin ; il semble aussi qu'il ait rencontré Pissarro à ce moment. En 1884, lors de la fondation du Salon des Artistes Indépendants, il se lia avec Georges Seurat, dont *La Baignade à Asnières* qu'il y exposait lui fut une révélation, et avec lequel il développe ensuite les principes et la pratique pointilliste du néo-impressionnisme, que Seurat préfère désigner du terme d'impressionnisme scientifique. Signac aurait découvert Port-en-Bessin, où Seurat peignit quelques-uns de ses paysages les plus construits et les plus lumineux. En 1891, mourut Seurat. En 1892, Signac découvrit le petit port de Saint-Tropez, qui n'était alors accessible que par la mer, où, peu après, il se créa un deuxième lieu de résidence et de travail définitif, en achetant la propriété *La Hune*, où il revint chaque été et où il entraîna ensuite de nombreux artistes, écrivains et amis. Cependant, il continua à voyager presque incessamment en quête de nouveaux motifs, souvent dans des ports, à La Rochelle, Marseille, Venise, Gênes, Rotterdam, Constantinople. En 1899, il publia *De Delacroix au néo-impressionnisme*, dans lequel il analyse les principes du néo-impressionnisme qu'il avait élaborés avec Seurat. Il étudie méthodiquement la composition-décomposition de la lumière en rayons colorés ; il montre la genèse du néo-impressionnisme et en analyse théorie et pratique, qu'il précisera aussi dans une étude sur Jongkind. Il s'était ainsi affirmé comme le théoricien du groupe, qui comprenait encore Henri Edmond Cross, Théo Van Rysselberghe, Maximilien Luce, Henry Van de Velde, Hippolyte Petitjean, Lucie Cousturier, Charles Angrand, Albert Dubois-Pillet. En 1913, Signac s'établit à Antibes.

Paul Signac était un homme complexe et presque complet ; le peintre néo-impressionniste était aussi le théoricien du mouvement ; œuvrant à remplacer les découvertes empiriques des impressionnistes par une méthode scientifique, il était avide de sciences et eut à cœur de connaître les chercheurs dont les découvertes fondaient son esthétique. En 1884, il rendit visite à Chevreul, à la Manufacture des Gobelins, duquel la *Loi du contraste simultané...*, qui datait de 1839, avait été complétée par les expériences de Helmholtz en 1878, les articles sur *Les phénomènes de la vision* de David Sutter, publiés en 1880 dans la revue *L'Art*, les expériences d'Édouard Rood en 1881, sans omettre la lecture du *Journal* de Delacroix, publié entre 1893 et 1895. Il avait le goût des mathématiques et, en 1889, fut très lié et travailla avec le mathématicien et physicien Charles Henry, dont les recherches concernaient les proportions mathématiques et géométriques dans leurs possibilités d'application aux arts industriels (en somme le précurseur de l'esthétique industrielle, du « design »). Lettré, Signac était lié avec les symbolistes de *La Revue Indépendante* et publia lui-même une plaquette sur Stendhal. En outre, cet homme sensible était une « nature » généreuse ; admirateur de Jules Vallès et de Huysmans, il collabora au journal anarchiste *Le Cri du Peuple* et exprima tout au long de sa vie des opinions sociales et politiques sans détours. Il avait la parole et le caractère colorés ; on l'aurait plutôt dit être un marin ; d'ailleurs, il ne posséda pas moins de trente-deux bateaux, tout en se passionnant aussi pour l'automobile.

Signac a participé à des expositions collectives : en 1884, il compta au nombre des refusés du Salon des Artistes Français, ce qui, en 1863 et 1873 avait déjà contribué à la création des deux Salons des Refusés, ce qui provoqua la création, en cette même année 1884, du Salon des Artistes Indépendants, où il exposera sans interruption et la plupart de ses œuvres ; en 1886, à la huitième et dernière exposition des impressionnistes, avec Degas, Forain, Gauguin, Pissarro, Seurat ; à partir de 1888, au Salon des Vingt de Bruxelles, fondé par Octave Maus, dont il devint membre en 1891 ; en 1908, il participa à l'exposition de la Toison d'Or, à Moscou ; de 1908 à sa mort en 1935, il fut président de la Société des Artistes Indépendants ; en 1909-1910, il exposa au Salon Izdebsky, à Odessa, Kiev, Saint-Pétersbourg et Riga ; en 1912 à Saint-Pétersbourg, il exposa à l'Institut Français pour l'Exposition centennale 1812-1912 ; en 1933 à Paris, à l'exposition *Seurat et ses amis*, dont il préfaça le catalogue.

Depuis sa mort, il est représenté dans les expositions relatives à l'époque impressionniste, dont : 1979 Paris, *Paris-Moscou*, au Centre Beaubourg ; 1997 au Musée de Grenoble, *Signac et la libération de la couleur, de Matisse à Mondrian*. À Paris, en 1951 le Musée National d'Art Moderne, en 1963 le Musée du Louvre, ont organisé des expositions rétrospectives de l'ensemble de l'œuvre de Signac.

Ses premières œuvres sont des études faites sur les quais de la Seine à Paris, là où Guillaumin le remarqua. D'emblée, il fut attiré et influencé par les impressionnistes et singulièrement par l'œuvre de Monet. Une fois acquis au divisionnisme pointilliste de Seurat, s'il peignit de rares fois quelques figures : *Le petit déjeuner* de 1886-1887, *La fontaine des Lices* de 1895, c'est essentiellement aux paysages et aux marines qu'il appliqua, de 1887 à 1895 de façon stricte, la nouvelle technique, dans des séries consacrées aux quais de Paris, au Port de La Rochelle, aux vues de Saint-Raphaël et d'Antibes, ainsi qu'une grande composition décorative, exécutée pour la Maison du Peuple de Bruxelles, d'autres sources disent pour la Mairie de Montreuil, *Au temps d'Harmonie*, qu'il avait d'abord songé à intituler *Au temps d'Anarchie*. Sa vocation du voyage explique l'abondance des aquarelles dans son œuvre et même son style si particulier, rapide et juste. Il observait et notait, toujours à la recherche de traduire les multiples effets de la lumière, voire la présence même du soleil. L'un des amis les plus proches de Signac, Félix Fénéon, qui fut tout au long de sa vie un exceptionnel connaisseur et découvreur d'art et d'artistes, a analysé l'essentiel des principes du néo-impressionnisme et surtout de leur application à travers le tempérament de Signac : « En amples ondes, ses colorations s'épandent, se dégradent, se rencontrent, se pénètrent, et constituent une polychromie appariée à l'arabesque linéaire. La palette avec laquelle il exprime ces jeux et ces conflits n'admet que des couleurs pures... (Les couleurs) se juxtaposent sur la toile par séries de touches en concurrence vitale qui correspondront à la couleur locale, à celle de l'éclairage, aux reflets de tel ou tel ordre. L'œil percevra leur mélange optique à l'état naissant. Par la juxtaposition de ces éléments sera assurée la variété du coloris, par leur pureté sa fraîcheur, par leur mélange optique un éclat lumineux, puisque, à l'inverse du mélange pigmentaire, tout mélange optique tend vers la clarté ». À partir de 1895-1897, revoyant *Les Poseuses* de Seurat, Signac, suivi en cela par d'autres peintres du groupe néo-impressionniste, considéra que la touche en pointillé, trop petite, dispersait, éparpillait la forme, et que, par son efficacité même, le mélange optique de ces pointillés de couleurs aboutissait à des tonalités grises. Il élargit donc le pointillé du bout du pinceau jusqu'à une touche du plat de la brosse, carrée ou rectangulaire, qui posait sur la toile blanche les couleurs les plus vives. À l'aquarelle comme à l'huile, qu'il utilisait très diluée, fluide, il posait quelques tons vifs et translucides sur le blanc du papier ou de la toile préparée, laissant désormais paraître, par transparence ou par intervalles entre les touches de couleurs, le blanc, qui joue son rôle de lumière et de respiration, et sert de lien commun entre les touches multicolores, obtenant ainsi des effets d'une fraîcheur, d'un éclat et d'un charme rares.

Dans son ensemble particulièrement cohérent, l'œuvre de Signac se singularise dans le panorama global de l'impressionnisme par deux faits. D'une part, ses peintures étaient exécutées en atelier, d'après les croquis et aquarelles rapportés du motif en plein air. D'autre part, sa recherche incessante de la division de la lumière en éléments colorés, fondement même du néo-impressionnisme, ne l'a jamais détourné d'un dessin précis, tendu, qu'on ose qualifier de réaliste ou en tout cas de descriptif,

qui délimite, cerne presque, tous les grands plans et chaque élément de la composition, séparant terre ou mer du ciel, définissant arbres et nuages, quais ou bâtiments construits, coques et voiles des navires. Recherche et expérimentations concernant la recomposition de la lumière, de même que établissement d'un dessin particulièrement architecturé, justifient d'ailleurs la nécessité du travail en atelier. L'abondance des dessins dans l'œuvre total, non seulement esquisses préparatoires mais considérés comme œuvres à part entière, confirme que ce coloriste était aussi un dessinateur. D'ailleurs, confirmant cette volonté de description, il a été remarqué, au cours de son évolution, que si, dans une première période, jusqu'en 1895, Signac appliquait et exploitait un divisionnisme strictement pointilliste, dont les très petites touches de couleurs pures, souvent acides, produisaient un éclat très particulier mais disloquaient la forme ; dans la seconde période, il a élargi les touches de couleurs, posées par la brosse en traces rectangulaires, qui structurent plus concrètement la forme, au détriment du mélange optique, qu'empêche un angle de vision trop large, trop séparateur (s'opposant à l'effet de « Gestalt »). En outre, dans les deux périodes de l'œuvre de Signac, certains commentateurs relèvent ou regrettent, l'acidité généralisée de ses organisations chromatiques, dont on peut à l'inverse affirmer qu'elles sont un des éléments inséparables de son style ; ce que l'on peut, de même façon, répliquer au reproche également souvent formulé à l'encontre de sa deuxième période, de donner l'impression de mosaïques décoratives.

Si le néo-impressionnisme, dont Signac, après la mort prématurée de Seurat, fut le plus ardent promoteur, était la conséquence logique de l'impressionnisme, à son tour il exerça des influences fortes sur les composantes diverses du postimpressionnisme et au-delà, ce qu'a amplement illustré l'exposition du Musée de Grenoble, en 1997, *Signac et la libération de la couleur, de Matisse à Mondrian*. Pendant deux années, Pissarro, qui distinguait l'impressionnisme « scientifique » de l'impressionnisme « romantique », pratiqua la touche divisée de Seurat ; en 1886 Gauguin ; en 1886-1888, dans sa période montmartroise, Van Gogh, que, en 1889, Signac alla visiter alors qu'il était interné à l'Hospice de Saint-Rémy ; en 1887 Toulouse-Lautrec. À la fin du siècle, le divisionnisme eut peut-être quelque influence sur les « Macchiaioli » italiens, Segantini, Previati, Morbelli. En 1899 et surtout en 1904 quand il peignit *Luxe, Calme et Volupté*, Matisse travailla pendant plusieurs mois avec Signac et Cross à Saint-Tropez, appliquant lui aussi la touche divisée. À la suite de Matisse, les Fauves de 1905 se référèrent à l'emploi systématique des tons purs du néo-impressionnisme, et Braque, pendant sa brève période fauve, pratiqua même une sorte de touche divisée contrôlée. En 1905, au Salon des Indépendants, la grande exposition rétrospective de Seurat confirmera ultérieurement la filiation du néo-impressionnisme au fauvisme et, par ricochet, à l'expressionnisme de certains peintres de la *Brücke*, dont Kirchner, et du *Blaue Reiter*, évidente avec Kandinsky, et, par certains aspects, contribua aux réflexions préparatoires au cubisme, notamment chez Delaunay, et surtout au futurisme, dont la plupart des participants appliquèrent radicalement la touche divisée. ■ Jacques Busse

BIBLIOGR. : Paul Signac : *De Delacroix au néo-impressionnisme*, Paris, 1899, 1922 – Paul Signac : Préface au catalogue de l'exposition *Seurat et ses amis*, Paris, 1933 – Georges Besson : *Paul Signac*, Paris, 1935 – Paul Signac : *Fragments de son journal*, in : Arts de France, Paris, janv. 1947 – René Huyghe, in : *Les Contemporains*, Tisné, Paris, 1949 – Paul Signac : *Fragments de son journal*, Gazette des Beaux-Arts, Paris, 1949-1953 – Catalogue de l'exposition rétrospective *Paul Signac*, Mus. Nat. d'Art Mod., Paris, 1951 – Maurice Raynal, in : *Peinture moderne*, Skira, Genève, 1953 – John Rewald, in : *Diction. de la peint. mod.*, Hazan, Paris, 1954 – Catalogue de l'exposition rétrospective *Paul Signac*, Mus. du Louvre, Paris, 1963-64 – Michel-Claude Jalard, in : *Le Postimpressionnisme*, in : *Hre gle de la peint.*, tome 18, Rencontre, Lausanne, 1966 – Eberhard W. Kornfeld, Peter A. Wick : *Catalogue raisonné de l'œuvre gravé et lithographié de Paul Signac*, Verlag galerie Kornfeld & Klipstein, Berne, 1974 – in : Catalogue de l'exposition *L'Art Moderne à Marseille : La Collection du Musée Cantini*, Mus. Cantini, Marseille, 1988 – divers : Catalogue de l'exposition *Signac et la libération de la couleur, de Matisse à Mondrian*, Mus. de Grenoble, 1997.

MUSÉES : BERLIN (Nat. Gal.) – ESSEN (Folkwang Mus.) : *Paris, la Cité 1912* – *La Tour rose (Entrée du Port de Marseille)* 1913 – GRENOBLE (Mus. des Beaux-Arts) : *Saint-Tropez* 1905 – LA HAYE (Gemeentemus.) : *Le Déjeuner* 1887 – *Cassis* 1889 – *Le Cap Lombard* 1889 – KREFELD – LONDRES (Courtauld Inst.) : *Saint-Tropez* vers 1895 – LYON (Mus. des Beaux-Arts) – MARSEILLE (Mus. Cantini) : *L'Entrée du Port de Marseille* 1918 – MELBOURNE (Nat. Gal. of Victoria) : *Les gazomètres à Clichy* 1886 – NANTES (Mus. des Beaux-Arts) – NEW YORK (French Art Gal.) : *Saint-Tropez* 1906 – OTTERLO (Rijksmus. Kröller-Müller) : *Le petit déjeuner* 1886-87 – *Le port de Collioure* 1887 – *Portrieux* 1888 – PARIS (Mus. du Louvre, Cab. des Dessins) : *Le pont d'Asnières*, aquar. – *Biarritz, le phare* 1906, cr. et aquar. – *Barques sur la Corne d'Or* 1907, cr. et aquar. – *La Salute à Venise* 1914, cr. et aquar. – PARIS (Mus. d'Orsay) : *Les Andelys, la berge* 1886 – *Bords de rivière* 1889 – *La bouée rouge* 1895 – *Avignon, le château des papes* 1900 – *Bayonne*, dess. – *Paysages et études*, cinq – *Portrait d'Erik Satie* – PARIS (Mus. Nat. d'Art Mod.) : *Entrée du port de Marseille* 1911 – ROTTERDAM (Mus. Boymans-Van Beuningen) : *La Meuse à Rotterdam* 1907 – SAINT-PÉTERSBOURG (Mus. de l'Ermitage) : *Sortie du port de Marseille* vers 1906 – SAINT-TROPEZ (Mus. de l'Annonciade) : *Le port de Saint-Tropez* 1894 – *Vue de Saint-Tropez, coucher de soleil au bois de pins* 1896 – *Saint-Tropez, les pins parasols et les caroubiers* 1897 – *Saint-Tropez, le quai* 1899 – *Le sentier côtier* vers 1901, aquar. – WUPPERTAL (Von der Heydt Mus.) : *Le port de Saint-Tropez* 1893.

VENTES PUBLIQUES : PARIS, 9 mai 1895 : *Marine*, aquar. : **FRF 26** – PARIS, 18-19 mai 1903 : *Saint-Tropez, le port en fête* : **FRF 100** – PARIS, 24 fév. 1919 : *Venise*, aquar. : **FRF 550** – PARIS, 28 mars 1919 : *Mont Saint-Michel* : **FRF 1 050** – PARIS, 7 avr. 1924 : *La voile jaune* : **FRF 5 500** – PARIS, 18 juin 1925 : *Portrieux*, aquar. : **FRF 1 100** – PARIS, 2 juin 1926 : *Rotterdam*, fus. : **FRF 4 000** ; *La Falaise de Fécamp* : **FRF 3 200** ; *Le port de Rotterdam* : **FRF 10 500** – PARIS, 14 fév. 1927 : *Près de Saint-Malo* : **FRF 25 100** ; *Notre-Dame-de-la-Garde à Marseille* : **FRF 18 500** – PARIS, 3 déc. 1928 : *Bains sur la Seine* : **FRF 54 000** – PARIS, 8 déc. 1928 : *Le chemin de halage* : **FRF 53 000** – PARIS, 28 mai 1930 : *Tulipes au vase jaune* : **FRF 7 550** ; *Les Andelys* : **FRF 40 000** – NEW YORK, 18 jan. 1935 : *Le rivage* : **USD 650** – PARIS, 24 juin 1938 : *Le pont à Donzère*, aquar. : **FRF 1 000** – PARIS, 5 déc. 1940 : *Bains sur la Seine* 1886 : **FRF 20 000** ; *La Rochelle, bateau à quai* 1926, aquar. : **FRF 2 700** – PARIS, 24 nov. 1941 : *Saint-Lunaire* 1885 : **FRF 45 000** – PARIS, 4 déc. 1941 : *Le Petit Andely* : **FRF 55 000** ; *Un Bragozzo, Venise* 1905 : **FRF 40 000** ; *La Côte, Port-en-Bessin* : **FRF 50 000** – PARIS, 6 mai 1943 : *Le Pont des Arts* : **FRF 100 000** – PARIS, 22 oct. 1943 : *Les Andelys* 1887 : **FRF 81 000** – PARIS, 15 déc. 1943 : *La Rochelle, la tour verte* 1913 : **FRF 151 000** – NEW YORK, 22 nov. 1944 : *Cou-*

cher de soleil : **USD 1 200** – PARIS, 19 mars 1945 : *Bords de la Seine en automne* : **FRF 90 500** – PARIS, 30 avr. 1947 : *Flessingue 1896*, aquar. : **FRF 11 000** ; *La grue au Pont Royal 1925*, fus., reh. d'aquar. : **FRF 35 000** – PARIS, 30 mai 1947 : *Place des Lices à Saint-Tropez* : **FRF 15 000** ; *La Seine à Herblay 1889* : **FRF 19 000** ; *Paris, les quais devant l'abside de Notre-Dame 1884* : **FRF 120 000** ; *Bateaux vénitiens 1904*, aquar. : **FRF 40 000** ; *Le Quai Voltaire au printemps 1923*, aquar. : **FRF 60 000** – PARIS, 24 fév. 1949 : *Venise 1904*, aquar. : **FRF 21 000** – PARIS, 22 juin 1949 : *Samois, le remorqueur 1901* : **FRF 221 000** ; *Le Pont des Arts*, aquar. : **FRF 36 100** – PARIS, 4 juil. 1949 : *La Plage* : **FRF 114 000** – STUTTGART, 25 nov. 1949 : *Venise*, aquar. et cr. : **DEM 1 050** – PARIS, 24 fév. 1950 : *Remorqueurs à Rotterdam 1906* : **FRF 220 000** ; *Le Pont des Arts 1910*, aquar. : **FRF 37 000** – GENÈVE, 6 mai 1950 : *Notre-Dame de Paris*, aquar. : **CHF 1 100** – PARIS, 26 mai 1950 : *Le Pont, Bourg-Saint-Andéol 1926* : **FRF 346 000** – PARIS, 25 oct. 1950 : *Collioure* : **FRF 410 000** – BRUXELLES, 24 fév. 1951 : *Notre-Dame de Paris, vue du Pont-Neuf 1913* : **BEF 60 000** – PARIS, 9 mai 1952 : *La Bonne-Mère, Marseille* : **FRF 1 600 000** – PARIS, 16 mai 1955 : *Jardin de la villa* : **FRF 250 000** – NEW YORK, 7 nov. 1957 : *Plage de Saint-Brieuc* : **USD 31 000** – PARIS, 21 mars 1958 : *Bords de rivière* : **FRF 4 910 000** – LONDRES, 3 déc. 1958 : *Le Rayon Vert* : **GBP 6 200** – PARIS, 1er déc. 1959 : *Marseille* : **FRF 11 500 000** – PARIS, 10 déc. 1959 : *Le Pont de Grenelle 1903*, h/t/cart. : **FRF 6 200 000** – NEW YORK, 16 mars 1960 : *Saint-Tropez* : **USD 6 500** – PARIS, 23 juin 1960 : *Les Andelys* : **FRF 102 000** – GENÈVE, 19 avr. 1961 : *Paysage*, aquar. : **CHF 11 400** – LONDRES, 28 juin 1961 : *Bateaux aux voiles* : **GBP 9 800** – NEW YORK, 30 oct. 1963 : *Jardin à Saint-Tropez* : **USD 43 000** – NEW YORK, 20 nov. 1968 : *Portrait de Félix Fénéon sur l'émail d'un fond rythmique de mesures et d'angles, de tons et de teintes* : **USD 110 000** – GENÈVE, 7 nov. 1969 : *Marseille* : **CHF 390 000** – GENÈVE, 8 déc. 1970 : *La Corne d'Or* : **CHF 515 000** – LONDRES, 28 juin 1972 : *La Seine à Herblay, couleur de soleil* : **GBP 50 000** – GENÈVE, 29 juin 1973 : *Le port* : **CHF 260 000** – LONDRES, 2 déc. 1974 : *Cassis, Cap Canaille 1889* : **GNS 69 000** – NEW YORK, 17 mars 1976 : *Le Brick à Marseille 1911*, h/t (81,5x65,4) : **FRF 160 000** – LONDRES, 30 juin 1976 : *Le Port de Lézardieux*, aquar. et cr. (27,5x43) : **GBP 3 600** – PARIS, 6 oct. 1976 : *Les Andelys 1895*, litho. : **FRF 21 500** – VERSAILLES, 8 juin 1977 : *Audierne, voiliers dans le port 1927*, aquar. (30,5x43,5) : **FRF 26 500** – LONDRES, 27 juin 1977 : *Concarneau, calme du matin – Larghetto 1891*, h/t (65x81) : **GBP 105 000** – LONDRES, 5 avril 1978 : *Le pont de Lezardrieux 1925*, h/t (73x92) : **GBP 44 000** – NEW YORK, 18 mai 1978 : *Notre-Dame de Paris 1910*, cr. et aquar. (27x42) : **USD 5 750** – NEW YORK, 6 nov. 1979 : *Le clocher à Saint-Tropez 1905*, h/t (81x65) : **USD 135 000** – LONDRES, 26 nov. 1979 : *Saint-Tropez, le port 1897-1898*, litho. (43x33) : **GBP 4 000** – HANOVRE, 7 juin 1980 : *La Rochelle*, aquar. et fus. (28x42) : **DEM 30 000** – NEW YORK, 22 oct. 1980 : *Le Port de Constantinople*, encre et lav./pap. brun (79,3x113,5) : **USD 13 000** – NEW YORK, 14 nov. 1980 : *Les Andelys 1895*, litho. coul. (30,2x45,7) : **USD 14 000** – PARIS, 10 déc. 1980 : *La Fontaine des Lices à Saint-Tropez 1896*, h/t (81x65) : **FRF 380 000** – NEW YORK, 20 fév. 1981 : *Les Andelys 1895*, litho. coul. (30,2x45,7) : **USD 14 000** – ENGHIEN-LES-BAINS, 14 juin 1981 : *Voiliers et pêcheurs à l'entrée du port*, fus. et aquar. (10,5x16,5) : **FRF 10 000** – LONDRES, 2 déc. 1981 : *Collioure : les balancelles 1887*, h/t (46x59) : **GBP 178 000** – BERNE, 25 juin 1982 : *Pont sur le Rhône vers 1910*, encre bistre sur trait de fus. (28x46,4) : **CHF 22 000** ; *Vue de Venise 1904*, aquar. sur trait de cr. (17,2x24,8) : **CHF 25 500** – PARIS, 6 déc. 1982 : *Vue de Flessingue 1896*, h/t (42x55) : **FRF 480 000** – NEW YORK, 19 mai 1983 : *Le Port de Constantinople*, pl. et lav. (79,3x113,5) : **USD 17 000** – HAMBOURG, 10 juin 1983 : *Saint-Tropez, le port 1897-1898*, litho. coul. : **DEM 18 000** – BERNE, 23 juin 1983 : *Le Pont des Arts à Paris 1910*, aquar./traits de cr. (21x27,5) : **CHF 11 000** – NEW YORK, 15 nov. 1983 : *Le Port de Portrieux 1888*, h/t (46x55) : **USD 360 000** – NEW YORK, 2 mai 1984 : *La Bouée 1894*, litho. en couleur sur Chine appliqué (40,4x32,7) : **USD 17 000** – PARIS, 29 nov. 1984 : *La Rochelle*, aquar. (29x44) : **FRF 160 000** – HAMBOURG, 9 juin 1984 : *La passerelle de Billy 1903*, t. mar./cart. (26,7x35,5) : **DEM 90 000** – PARIS, 4 mars 1985 : *Application du Cercle chromatique de M. Ch. Henry 1888*, litho. en couleur, programme pour « Le Théâtre Libre » : **FRF 1 800** – NEW YORK, 14 nov. 1985 : *Scène de port, Antibes*, encre de Chine et lav. (80,6x121,8) : **USD 21 000** – LONDRES, 25 juin 1985 : *Le Square du Vert-Galant et le Pont-Neuf*, aquar. sur trait de cr. (27,5x44) : **GBP 28 000** – LONDRES, 3 déc. 1985 : *Brise à Concarneau, « Presto » 1891*, h/t (65x82) : **GBP 660 000** – CALAIS, 8 nov. 1987 : *Voiliers à Martigues 1930*,

aquar. (10,5x17) : **FRF 47 500** – PARIS, 11 déc. 1987 : *Saint-Béat*, lav. d'encre de Chine brune (10x13,5) : **FRF 8 500** – NEW YORK, 18 fév. 1988 : *Neuville-sur-Saône*, aquar. et fus. (27x43) : **USD 19 800** – FONTAINEBLEAU, 21 fév. 1988 : *Étude pour Au temps d'harmonie*, h/pan., double face (34,7x26,3) : **FRF 150 000** – LONDRES, 24 fév. 1988 : *Bateaux au port*, aquar. et fus. (18,5x24,4) : **GBP 9 900** – CALAIS, 28 fév. 1988 : *La Seine à Asnières*, h/t (24x32) : **FRF 150 000** – PARIS, 21 mars 1988 : *Saint-Tropez 1918*, aquar. et gche (43x33) : **FRF 220 000** – LONDRES, 30 mars 1988 : *Le Port de la Rochelle 1927*, aquar./fus. (28x43,5) : **GBP 20 900** – PARIS, 12 mai 1988 : *Le Port 1927*, aquar. et fus./pap. marouflé/cart. (30,4x40,6) : **USD 33 000** – LOS ANGELES, 9 juin 1988 : *Croix-de-Vie*, aquar. et fus. (28x41) : **USD 16 500** – L'ISLE-ADAM, 11 juin 1988 : *Péniches et bateaux sur la Seine*, lav. (45x65) : **FRF 100 000** – PARIS, 12 juin 1988 : *Vaison 1933*, aquar. (29x44) : **FRF 120 000** ; *Voiliers à quai*, aquar. (23,5x31,5) : **FRF 120 000** ; *Le port de La Rochelle 1920*, aquar. et dess. au cr. (27,5x39,5) : **FRF 130 000** – PARIS, 22 juin 1988 : *Saint Malo 1927*, aquar. (31,5x45,2) : **FRF 155 000** – LONDRES, 28 juin 1988 : *Saint-Tropez*, h/p. (19x26,2) : **GBP 28 600** – PARIS, 29 juin 1988 : *Asnières 1900*, aquar. (17x24) : **FRF 220 000** – CALAIS, 3 juil. 1988 : *La Seine à Asnières*, h/t (24x32) : **FRF 160 000** – VERSAILLES, 23 oct. 1988 : *Voiliers à Volendam 1896*, aquar. (20,5x26,5) : **FRF 66 000** – VERSAILLES, 6 nov. 1988 : *Bateaux et voilier à Quilleboeuf 1930*, aquar. (9,5x17) : **FRF 24 000** – CALAIS, 13 nov. 1988 : *Juan-les-Pins 1914*, sépia et gche (30x45) : **FRF 75 000** – PARIS, 20 nov. 1988 : *Barfleur 1930*, aquar. (28x43) : **FRF 120 000** – PARIS, 21 nov. 1988 : *Le Port de Marseille 1903*, h/c (26,5x35,5) : **FRF 920 000** – LONDRES, 29 nov. 1988 : *Le Pont de Suresnes 1883*, h/t (46x61) : **GBP 198 000** – New York, 16 fév. 1989 : *Port-Louis*, aquar. et craie/pap./cart. (43,1x26) : **USD 28 600** – CALAIS, 26 fév. 1989 : *Le Port de Saint-Tropez*, sépia (32x43) : **FRF 84 000** – LONDRES, 3 avr. 1989 : *Bragozzo à Venise 1905*, h/t (47x55,6) : **GBP 770 000** – MONACO, 3 mai 1989 : *Escadre à Golfe-Juan*, aquar. et cray./pap. (9,5x19) : **FRF 46 620** – NEW YORK, 9 mai 1989 : *Antibes 1902*, h/t (93x74) : **USD 1 100 000** – NEW YORK, 10 mai 1989 : *La Fontaine des Lices à Saint-Tropez 1895*, h/t (65,8x82) : **USD 1 430 000** – LONDRES, 26 juin 1989 : *Les Quais et le phare de Saint-Tropez 1898*, h/t (46,8x55) : **GBP 990 000** – NEW YORK, 14 nov. 1989 : *Le Sardinier et la vieille ville de Concarneau 1891*, h/t (47x55,6) : **USD 2 750 000** – PARIS, 20 nov. 1989 : *Place des Lices, Saint-Tropez 1885*, h/p (27x19) : **FRF 300 000** – PARIS, 24 nov. 1989 : *Bateaux à Tréguier*, aquar. et mine de pb (28x46) : **FRF 160 000** – LONDRES, 28 nov. 1989 : *Le Pont des Arts 1925*, h/t (89x116) : **GBP 1 595 000** – NEW YORK, 26 fév. 1990 : *Le Pont des Arts*, aquar. et fus./pap. (29x44) : **USD 26 400** – PARIS, 20 mars 1990 : *Marseille 1907*, aquar. gchée (27x39) : **FRF 250 000** – PARIS, 1er avr. 1990 : *Goélette dans le port de Saint-Tropez 1991*, aquar. et mine de pb (43x33) : **FRF 260 000** – LONDRES, 3 avr. 1990 : *Berge de la Seine à Samois le matin 1901*, h/t (65x81) : **GBP 715 000** – NEW YORK, 16 mai 1990 : *Nature morte avec des fruits 1926*, aquar et fus./pap. (31,7x43,8) : **USD 52 800** ; *Le viaduc à Auteuil 1900*, h/t (46,3x52,4) : **USD 506 000** – LONDRES, 25 juin 1990 : *La Salute 1908*, h/t (73x91,5) : **GBP 1 540 000** ; *Antibes, le nuage rose 1916*, h/t (73x92) : **GBP 1 155 000** – NEW YORK, 15 fév. 1991 : *Saint-Paul*, aquar. et fus./pap. (30x44) : **USD 22 000** – PARIS, 25 mai 1991 : *Thonier entrant dans le port de La Rochelle au soleil couchant 1927*, h/t (73x92) : **FRF 3 000 000** – LONDRES, 16 oct. 1991 : *Montélimar, la petite place*, aquar et cr. (11,8x20) : **GBP 4 950** – NEW YORK, 6 nov. 1991 : *Le Chenal de La Rochelle 1927*, h/t (46x55) : **USD 275 000** – LONDRES, 2 déc. 1991 : *Le Port de Constantinople 1907*, h/t (41x33) : **GBP 176 000** – PARIS, 2 déc. 1991 : *La Rochelle, le phare*, aquar. (28x44) : **FRF 100 000** – LONDRES, 24 mars 1992 : *Marché à Antibes 1919*, aquar. et cr. (29,5x41,5) : **GBP 23 100** – NEW YORK, 12 mai 1992 : *Antibes, le nuage rose 1916*, h/t (73x92) : **USD 660 000** – PARIS, 3 juin 1992 : *La Rochelle*, aquar. (24x39) : **FRF 136 000** – NEW YORK, 5 oct. 1992 : *Le Puy 1912*, aquar., gche et fus./pap. (25,7x40) : **USD 17 600** – LE TOUQUET, 8 nov. 1992 : *Voilier dans la baie 1904*, aquar. (15x25) : **FRF 30 000** – PARIS, 25 nov. 1992 : *Rotterdam, les fumées 1906*, h/t (72x93) : **FRF 2 000 000** – MUNICH, 1er-2 déc. 1992 : *Le Port de La Rochelle*, aquar. et craie noire (20,5x27,5) : **DEM 16 330** – NEW YORK, 11 mai 1993 : *Saint-Tropez, le port au soleil couchant 1892*, h/t (65,4x81) : **USD 1 817 500** – PARIS, 11 juin 1993 : *À Flessingue 1895*, litho. (23,7x40,5) : **FRF 60 000** – PARIS, 21 juin 1993 : *Les Andelys, côte d'aval 1886*, h/t (60x92) : **FRF 11 100 000** – LONDRES, 13 oct. 1993 : *L'Église de Penmarch*, aquar. et cr./pap./cart. (25,4x37,8) : **GBP 6 900** – LONDRES, 30 nov. 1993 : *La Passerelle de Billy 1903*, h/t (26,6x35,6) : **GBP 40 000** – NEW YORK, 10 mai 1994 : *La Maison verte à Venise 1905*, h/t (46x55,2) : **USD 530 500** – PARIS, 13 juin 1994 : *La Rochelle, le phare 1927*, h/t (46x55) : **FRF 1 490 000** – PARIS, 22 juin 1994 : *Notre-Dame et*

l'île Saint-Louis au soleil vues depuis le quai de la Tournelle 1884, h/t (50,3x79,3) : **FRF 3 500 000** – PARIS, 27 juin 1994 : *Marseille, le Vieux Port et la tour Saint-Jean* 1898, h/t (65x81) : **FRF 3 600 000** – BOULOGNE-SUR-SEINE, 27 nov. 1994 : *Port-Louis* 1922, aquar. (24x35) : **FRF 81 000** – PARIS, 19 déc. 1994 : *Saint-Tropez, le cabanon* 1904, h/t (65x81) : **FRF 2 200 000** – PARIS, 13 juin 1995 : *Saint-Tropez après l'orage* 1895, h/t (65x81) : **FRF 2 500 000** – LONDRES, 25 oct. 1995 : *Yacht à quai*, aquar. et cr. (20,5x25,5) : **GBP 12 650** – NEW YORK, 8 nov. 1995 : *Juan-les-Pins* 1914, h/t (73x92,1) : **USD 442 500** – MAISONS-LAFFITTE, 22 fév. 1996 : *Le Pont des Arts*, aquar. (23x34) : **FRF 52 000** – AMSTERDAM, 5 juin 1996 : *Quimper* 1927, cr. et aquar./pap. (28x45,5) : **NLG 43 700** – PARIS, 19 juin 1996 : *Péniche au bord d'un canal*, aquar. et cr./pap. (14x11,3) : **FRF 18 000** – LONDRES, 2 déc. 1996 : *Pont-Royal, automne* 1930, h/t (73x91,5) : **GBP 353 500** – LONDRES, 3 déc. 1996 : *La Régate*, aquar. et craie noire/pap. (26,5x41,8) : **GBP 21 850** – LONDRES, 4 déc. 1996 : *Bateaux dans le port* 1927, cr. et aquar./pap. (31x45) : **GBP 12 075** – PARIS, 8 déc. 1996 : *Voiliers au port*, aquar. et cr./pap./cart. (22x28) : **FRF 60 000** – PARIS, 9 déc. 1996 : *Les Andelys, remorqueur sur la Seine* vers 1920, aquar. et cr./pap. (25x40) : **FRF 105 000** – AMSTERDAM, 10 déc. 1996 : *Antibes* 1919, cr. noir et aquar./pap. (26x40) : **NLG 28 830** – PARIS, 12 déc. 1996 : *Scène de marché près de l'église*, lav. d'encre bistre et reh. de fus. (27x37) : **FRF 18 000** – PARIS, 24 mars 1997 : *Paysage de Bretagne, bateau de pêche dans un aber*, aquar. et cr./pap. (22x28) : **FRF 62 000**.

SIGNAC Pierre

Mort en 1684. XVII[e] siècle. Français.
Miniaturiste et peintre sur émail.
Il travailla en Suède entre 1646 et 1677. Le Musée de Stockholm conserve de lui *Portrait de la reine Christine* et *Portrait de la reine Ulrique Éléonore* ; et le Musée de Helsinki, vingt-huit portraits de souverains européens.

SIGNERRE Guillaume de

XVI[e] siècle. Actif à Rouen vers 1500. Français.
Graveur sur bois.
Il travailla à Milan où il fonda une imprimerie. Il illustra de gravures sur bois le *Specchio di anima*, de G. P. Ferraro.

SIGNES de..., Maîtres des. Voir MAÎTRES ANONYMES

SIGNOL Émile

Né le 8 mai 1804 à Paris. Mort le 4 octobre 1892 à Enghien. XIX[e] siècle. Français.
Peintre d'histoire, compositions religieuses, scènes de genre, portraits.
Il fut élève du baron Gros et de Merry Joseph Blondel à l'École des Beaux-Arts de Paris. Il obtint le deuxième prix de Rome en 1829, le premier prix en 1830. À son retour de Rome, insurgé contre le romantisme, il se fit le champion de l'art académique sans concession, exemple unique sans doute des excentricités où l'avaient conduit ses études, son culte exagéré des traditions classiques. En 1860, il fut admis à l'Institut de France.
Il exposa au Salon de Paris, à partir de 1824, obtenant une médaille de deuxième classe en 1834 et une première médaille en 1835. Il fut promu chevalier de la Légion d'honneur en 1841, puis fait officier en 1865.
Il exécuta des peintures décoratives pour de nombreuses églises parisiennes, notamment pour La Madeleine, Saint-Roch, Saint-Sulpice, Saint-Eustache, Saint-Séverin ; et des portraits posthumes pour le château de Versailles. Sa toile intitulée *La Femme adultère*, qui figura au Luxembourg, fut popularisée par la gravure et passe pour être son chef-d'œuvre. Cependant, l'artiste se montrant de plus en plus fanatique de son art, son art à lui, il fut trop conventionnel pour soulever les fanatismes. L'habileté d'Émile Signol est indiscutable mais elle ne retire rien à sa sécheresse. Ses dernières compositions, dans lesquelles il exagéra son souci du dessin n'ont plus rien de vivant et déçurent même la plupart de ses anciens thuriféraires. ■ S. D., E. D.

BIBLIOGR. : Gérald Schurr, in : *Les Petits Maîtres de la peinture 1820-1920, valeur de demain*, Les Éditions de l'Amateur, t. IV, Paris, 1979.
MUSÉES : AIX-EN-PROVENCE (Mus. Granet) : *Noé maudissant son fils* – ANGERS : *Réveil du Juste* – *Réveil du Méchant* – ARRAS : *Épisode des journées de juillet 1830* – AURILLAC : *Vœu à la Madone* – BAGNOLS-SUR-BIGORRE : *La Femme adultère* – MARSEILLE : *La Femme adultère devant le Christ* – MONTARGIS : *Portrait de Dumais* – TOURS : *Portrait du père de l'artiste* – *Portrait de l'artiste* – *Deux souvenirs d'Italie* – *Deux scènes de l'histoire romaine* – VERSAILLES : *Godefroy de Bouillon, roi de Jérusalem* – *Thierry II dit de Chelles* – *Dagobert I[er]* – *Louis IX* – *Tancrède sur le Mont des Oliviers* – *Traversée du Bosphore en 1097* – *Scène de la première croisade* – *Dagobert II* – *Clovis II* – *Childéric II* – *Thiéry I[er]* – *Prédication de la deuxième croisade à Vézelay en Bourgogne* – *Philippe-Auguste* – *Louis VII* – *Prise de Jérusalem* – *Sacre de Louis XV*.
VENTES PUBLIQUES : PARIS, 4 déc. 1922 : *Les fantômes* : **FRF 160**.

SIGNOL Eugène ou Louis Eugène

Né le 17 février 1809 à Lille (Nord). Mort après 1848. XIX[e] siècle. Français.
Paysagiste.
Frère d'Émile S. Élève de Picot. Exposa au Salon entre 1837 et 1848. Le Musée de Tours conserve de lui *Don Quichotte et les lions*.

SIGNORACCIO Bernardino del. Voir BERNARDINO d'Antonio del Signoraccio

SIGNORACCIO Paolo del. Voir PAOLO di Bernardino del Signoraccio, dit Paolino da Pistoia, fra

SIGNORELLI Francesco

Mort en 1559. XVI[e] siècle. Actif à Cortone. Italien.
Peintre d'histoire.
Neveu et élève de Luca Signorelli qu'il aida dans ses travaux. Il s'inspira du style de son maître mais lui fut, malheureusement, très inférieur. On cite de lui une *Immaculée Conception* à l'église de S. Francesco, à Gubbio. On lui attribue également une *Madone et saints*, au Palazzo Pubblico, à Cortone ; dans la cathédrale de la même ville l'*Incrédulité de saint Thomas* et un *Baptême du Christ*, au Musée de Citta di Castello.

SIGNORELLI Luca

Né en 1441 ou 1450 à Cortone. Mort le 16 octobre 1523 à Cortone. XV[e]-XVI[e] siècles. Italien.
Peintre d'histoire, compositions religieuses, peintre à la gouache, fresquiste, graveur, dessinateur.
Fils d'Egidio di Ventura Signorelli et d'une sœur de Lazzaro dei Taldi, il fut le grand-père de Vasari. Élève de Piero della Francesca, il travailla avec lui à Arezzo. On l'y cite de 1472. Il est à Citta di Castello en 1474. Entre 1476 et 1479, il exécute des fresques à la sacristie de la basilique de Lorette, et en 1481, on le cite exécutant deux fresques sur l'*Histoire de Moïse* à la chapelle Sixtine. En 1484, il est de retour à Cortone, et vers la même année peint un tableau d'autel pour la chapelle de San Onofrio, dans la cathédrale de Pérouse. En 1488, Signorelli est nommé citoyen de Città di Castello. La même année, il fait partie de la magistrature de Cortone, et ce qui établit nettement la valeur de son caractère, il remplit ces fonctions durant sa longue carrière, quand il est dans sa ville natale. Les commandes sont nombreuses à partir de 1482. Pour Laurent de Médicis, il peignit une *Madone* et un *Triomphe de Pan* (détruit en 1944). A la fin du XV[e] siècle, une lourde responsabilité est assurée par Luca : il accepte de finir la décoration à fresque restée incomplète un demi-siècle avant par fra Giovanni, de la chapelle de la Madonna di Brizio dans la cathédrale d'Orvieto. Un premier contrat est signé à ce sujet le 5 avril 1499 ; un autre, le 27 avril 1500. Signorelli et son aide Girolomi Ganga se mettent à l'œuvre et le 15 août 1502, les fresques sont découvertes et offertes à l'admiration des fidèles. On y remarque notamment quatre compositions principales : *L'Antéchrist, L'Enfer, La Résurrection, Le Paradis*. En 1508, après avoir visité Florence comme ambassadeur, pour l'obtention de certaines réformes communales, il vient à Rome près de Jules II, pour prendre part, avec Perugino, Pinturiccio et Sodoma, à la décoration du Vatican. Une muraille lui est confiée, œuvre malheureusement disparue lors des travaux de Raphaël, resté seul au Vatican, tandis que Signorelli et ses compagnons ont été renvoyés. Le dernier ouvrage du maître, le tableau d'autel de la Collegiata, à Foiano, peint alors qu'il avait plus de quatre-vingts ans, montre autant de sûreté de main que ses œuvres des meilleurs jours.

Ces dates fournies, il est permis d'ajouter quelques observations qui n'en diminueraient pas l'importance. Signorelli commence son éducation avec Piero della Francesca, mais pour nombre de critiques, il paraît probable qu'il travailla aussi avec Antonio Pollaiuolo. Dans tous les cas c'est dans le style de ce maître qu'il cherche la conception de ses premiers ouvrages, comme la *Flagellation*, de la Brera, à Milan. On a tout lieu de croire qu'il vécut une partie de sa jeunesse à Florence. Il n'échappe pas à l'ambiance de la noble cité ; il subit le rayonnement de ses grands artistes. Tour à tour Verocchio, Donatello l'impressionnent et la trace de son émotion se retrouve dans les fresques de la sacristie de la Santa Casa, à Loretto, où il accuse nettement les contrastes. Il tire les meilleurs effets des costumes, mais surtout des nus. A cet égard, l'un des tableaux les plus étranges de cette fin du Quattrocento, était le *Triomphe de Pan* (1490), dont les nus aux contours nettement découpés, ont une qualité sculpturale très accusée. Signorelli a conservé la ligne de Pallaiuolo, la lumière de Piero della Francesca et a abandonné les couleurs claires au profit de tons plus soutenus proches de la couleur flamande.

On a dit que ces œuvres puissantes dans lesquelles s'affirment la science anatomique de Signorelli, sa hardiesse d'exécution, durent influer, plus tard, sur Michel-Ange pour sa conception du plafond de la chapelle Sixtine et pour son exécution. Que Signorelli aurait joué, en quelque sorte, près de lui le rôle de Perugino près de Raphaël. Si ingénieuse que soit l'hypothèse, ne la prenons que comme hypothèse et disons seulement qu'il est à peu près impossible que Michel-Ange ait ignoré des travaux aussi importants, exécutés dix ans avant ses travaux à la Sixtine. Il est incontestable que l'énergie de son style et les formes sculpturales de ses nus donnent un art dont la « terribilità » annonce très nettement Michel-Ange.

BIBLIOGR. : G. Mancini : *Vità di L. Signorelli*, Florence, 1903 – M. Cruttwell : *Luca Signorelli*, Londres, 1911 – M. Salmi : *Luca Signorelli*, Florence, 1922 – A. Venturi : *Luca Signorelli*, Florence, 1922 – J. Dussler : *Luca Signorelli*, Berlin, Leipzig, 1926 – E. Carli : *Luca Signorelli. Gli affreschi del Duomo di Orvieto*, Bergame, 1946 – A. Chastel, in : *Dictionnaire de l'Art et des Artistes*, Hazan, Paris, 1967.

MUSÉES : ALTENBURG : neuf panneaux – AREZZO : *Vierge, sainte, prophètes* – BERGAME (Acad. Carrara) : *Saint Roch – Vierge et enfant Jésus – Saint Sébastien* – BERLIN : *deux ailes d'autel – Pan, Dieu de la Nature et maître de la Musique, avec ses compagnons – Salutation d'Elisabeth à Marie – Portrait d'homme* – BOSTON : *Madone* – CITTÀ DI CASTELLO : *Martyre de saint Sébastien* – CITTÀ DI CASTELLO (église de San Agostino) : *Adoration des Mages 1482 et 1493, deux toiles* – CORTONE (église du Gesu) : *La Cène 1512* – CORTONE (cathédrale) : *Le Christ mort 1502* – DRESDE : *L'Archange Raphaël et Tobie, saint Jérôme, saint Bernard de Sienne, pilastre – Saint Bernard, saint Onufrio, sainte Dorothée, pilastre* – DUBLIN : *La Fête à la maison de Simon* – FLORENCE (Gal. Nat.) : *La Vierge avec Jésus dans ses bras* – gradin d'autel – *Annonciation – Nativité – Adoration des rois – Sainte Famille* – FLORENCE (Mus. des Offices) : *Sainte Madeleine sous la croix* – FLORENCE (Pitti) : *Sainte Famille* – KASSEL : *La Vierge au Temple* – LONDRES (Nat. Gal.) : *Nativité – Adoration des bergers – La Vierge couronnée par des anges et servie par des saints – Triomphe de la chasteté – Circoncision – Le Martyre de saint Sébastien* – MILAN (Brera) : *Flagellation – Vierge et Jésus – Vierge, Jésus et saints – Martyre de sainte Catherine* – MONT OLIVETTO DI CHIASURI (couvent) : *Vie de saint Bénédic, grande fresque commandée en 1497* – MUNICH :

Vierge et enfant Jésus dans un paysage rocheux – ORLÉANS : *La Vierge assise sous un dôme et l'enfant Jésus* – OXFORD : *Madone* – PARIS (Mus. du Louvre) : *Naissance de la Vierge – Naissance de saint Jean-Baptiste – Adoration des mages – Saint Jérôme en extase – Fragment d'une composition* – PÉRIGUEUX : *Annonciation* – PÉROUSE : *Madone* – PÉROUSE (cathédrale, chapelle de San Onofrio) : *tableau d'autel* – PRATO : *Crucifiement – Vierge, Jésus et saints* – URBINO : *Crucifixion* – VIENNE : *une étude.*

VENTES PUBLIQUES : PARIS, 1865 : *Saint Georges terrassant le dragon*, sanguine : **FRF 140** – LONDRES, 1874 : *Madone* : **FRF 10 765** ; *Paire de pilastres* : **FRF 6 700** ; *L'histoire de Coriolan* : **FRF 12 075** ; *Le triomphe de la Chasteté* : **FRF 21 000** – LONDRES, 1882 : *La Circoncision*, dix personnages grandeur nature : **FRF 78 700** – PARIS, 1889 : *Construction d'une villa italienne* : **FRF 4 000** – LONDRES, 1894 : *L'histoire de Coriolan* : **FRF 7 870** – LONDRES, 5 mai 1911 : *Samson tuant les Philistins* : **GBP 115** – PARIS, 21-22 fév. 1919 : *Étude pour la figure du Bon Larron*, dess. à la pierre noire : **FRF 1 220** – LONDRES, 10 juil. 1925 : *La Vierge et l'Enfant* : **GBP 68** – LONDRES, 22 mai 1928 : *Jeune homme*, pierre noire : **GBP 230** – LONDRES, 6 fév. 1931 : *La Vierge et saint Jean l'Évangéliste* : **GBP 120** – LONDRES, 4 juin 1937 : *Judith tenant la tête d'Holopherne* : **GBP 299** – NEW YORK, 13 déc. 1949 : *Les Pèlerins d'Emmaüs*, deux peint., attr. : **USD 5 700** – PARIS, 26 juin 1950 : *Étude d'homme nu, vu de dos*, sanguine : **FRF 6 500** – LONDRES, 27 mars 1963 : *Saint Michel* : **GBP 120** – déc 1979 : *Étude d'homme debout*, craie noire et reh. de gche blanche (41x21,5) : **GBP 95 000** – LONDRES, 29 juin 1979 : *Le Couronnement de la Vierge* vers 1508, h/pan., forme lunette (127x223,9) : **GBP 20 000** – MONACO, 21 juin 1991 : *Saint Sébastien*, h/pan. (21,5x19,5) : **FRF 105 450** – NEW YORK, 30 jan. 1997 : *Prophète tenant un rouleau de parchemin* vers 1490, fond or, temp./pan., tondo (diam. 17,8) : **USD 123 500.**

SIGNORET Charles Louis Eugène
Né le 19 juillet 1867 à Marseille (Bouches-du-Rhône). Mort le 15 septembre 1932. XIX⁰-XX⁰ siècles. Français.
Peintre de figures, nus, paysages, marines.
À Paris, il fut élève de Jules Lefebvre, Benjamin-Constant, Gabriel Ferrier, Jean-Paul Laurens. Il exposait au Salon des Artistes Français, 1898 mention honorable, 1900 sociétaire, 1910 Prix Ragnecourt-Guyon, 1914 médaille d'argent, 1920 médaille d'or.
VENTES PUBLIQUES : PARIS, 28 déc. 1942 : *Nu de femme vue de dos* : **FRF 280** – PARIS, 27 mars 1971 : *Les barques sur la mer* 1898 : **FRF 750** – LOS ANGELES, 3 mai 1982 : *Pêcheurs dans une barque au crépuscule*, h/t (73,5x100,5) : **USD 1 700.**

SIGNORET-LEDIEU Lucie
Née vers 1858 à Nevers (Nièvre). Morte à la fin de 1904. XIX⁰-XX⁰ siècles. Française.
Sculpteur de statues.
Elle fut élève de Jean Gautherin. Elle exposait au Salon de Paris, débutant en 1878, en 1883 et 1886 obtenant des mentions honorables au Salon devenu des Artistes Français.
À Saint-Pierre-le-Moutier (Nièvre) est érigée sa *Statue de Jeanne d'Arc.*
MUSÉES : CHAMBÉRY (Mus. des Beaux-Arts) : *Fileuse.*
VENTES PUBLIQUES : LONDRES, 21 juin 1978 : *Nymphe de Diane* 1891, bronze doré (H. 66,5) : **GBP 900** – LONDRES, 28 mars 1979 : *Nymphe de Diane*, bronze, patine verte (H. 86) : **GBP 1 850** – LONDRES, 10 nov. 1983 : *Nymphe de Diane* vers 1880, bronze patiné (H. 86) : **GBP 2 900** – LONDRES, 20 mars 1986 : *La Source*, bronze patine brun vert (H. 88) : **GBP 3 200.**

SIGNORETTI Gian Antonio
Mort en 1602. XVI⁰ siècle. Actif à Reggio. Italien.
Médailleur.

SIGNORETTI Paolo
XVII⁰ siècle. Actif à Rome dans la première moitié du XVII⁰ siècle. Italien.
Peintre.
Il fut assistant de H. Regnier à Rome en 1621.

SIGNORI
XVI⁰ siècle. Italien.
Peintre.
Il travailla de 1508 à 1516 à Casale.

SIGNORI Alfredo
Né en 1913 à Crémone. XX⁰ siècle. Italien.
Peintre de figures, intérieurs, paysages, paysages urbains, natures mortes.

Il participe à des expositions collectives, dont : en 1995 *Attraverso l'Immagine*, au Centre Culturel de Crémone.

Ses peintures, quels qu'en soient les sujets, développent une coloration discrète de gris à peine teintés, soit dans une atmosphère générale comme brumeuse où les plans et les formes se noient, soit au contraire dans un éclairage de clair-obscur aux forts contrastes de lumière et d'ombre. Alfredo Signori peint selon l'humeur du temps et la sienne, considérant que ses peintures reflètent son journal intime, que ponctue chaque année le témoignage d'un autoportrait.

Bibliogr. : In : Catalogue de l'exposition *Attraverso l'Immagine*, Centre Culturel Santa Maria della Pietà, Crémone, 1995.

SIGNORI Carlo Sergio

Né en 1906 à Milan. xxe siècle. Actif aussi en France. Italien.
Sculpteur.
En 1924, il vint à Paris, où il reçut sa formation artistique, pendant quelques années en peinture à l'Académie d'André Lhote, puis, à partir de 1935, en sculpture dans l'atelier de Malfray à l'Académie Ranson. En 1948, il remporta le concours pour le *Monument aux Frères Rosselli*, près de Bagnoles-de-l'Orne ; afin d'exécuter sa commande, il séjourna pendant un an à Carrare. Il y passa ensuite plusieurs mois chaque année, pour y ébaucher ses œuvres en fonction des marbres choisis.
Signori participe fréquemment à des expositions collectives en Italie. À Paris, il a figuré régulièrement aux Salons de Mai et des Réalités Nouvelles. En 1958, la Biennale de Venise lui a consacré une salle entière. En 1966 à Paris, la galerie Charpentier a montré une grande exposition rétrospective de l'ensemble de son œuvre. En 1950, il obtint le Prix de Paris, pour sa *Vénus noire* ; en 1962, le Prix International de la Ville de Carrare.
Jusqu'en 1945, ses œuvres, en général des plâtres, s'apparentaient au courant expressionniste. Pendant quelque temps ensuite, il subit une influence postcubiste. Son premier séjour à Carrare fut déterminant sur son travail, conjointement à l'influence grandissante de l'exemple de Brancusi. Il utilise le marbre de façon très personnelle, l'amenant jusqu'à des formes très aplaties, très minces, qui permettent à la lumière de les traverser diversement selon les épaisseurs. Bien qu'il attribue des titres à ses sculptures, *Vénus noire* de 1950, *Goéland* de 1957, autre *Vénus* de 1958, elles ne sont absolument pas figuratives. Tout au plus certains galbes peuvent-ils prêter à des associations d'idées avec des formes anthropomorphiques ou zoomorphiques. Le poli qu'il confère lentement à l'épiderme de ces œuvres est aussi responsable de l'identification de leur surface au velouté de la peau humaine. De la façon dont ses œuvres se rattachent à l'humain, Gualtieri di San Lazzaro écrit que : alors que Brancusi « dépouillait l'humain jusqu'à le pétrifier en des formes absolues et universelles, l'Italien (lire : Signori) semble à l'inverse avoir pieusement recueilli quelques pierres pour les restituer à l'humain. » ■ J. B.
Bibliogr. : Sarane Alexandrian, in : *Diction. Univers. de l'Art et des Artistes*, Hazan, Paris, 1967 – Gualtieri di San Lazzaro, in : *Nouveau Diction. de la Sculpt. Mod.*, Hazan, Paris, 1970.
Ventes Publiques : Paris, 6 juin 1974 : *La Danseuse*, marbre : **FRF 11 000** – Paris, 30 sep. 1996 : *Les Ombres*, bronze cire perdue patine noire (54x46) : **FRF 23 000**.

SIGNORI Ilio

Né en 1929 à Aoste. xxe siècle. Italien.
Sculpteur de figures. Expressionniste.
À Paris, il fut élève de Marcel Gimond. Il est intéressé par les problèmes d'intégration de la sculpture à l'architecture.
S'étant progressivement dégagée de l'enseignement de Gimond, la sculpture de Ilio Signori, qui fait référence à la réalité, tend à un expressionnisme. Signori joue sur les contrastes de formes violemment torturées, juxtaposées avec des espaces lisses, épanouis, des aires de lumière au sein de volumes où l'ombre s'accroche brutalement aux reliefs.
Ventes Publiques : Neuilly, 3 fév. 1991 : *L'amateur d'art* 1972, bronze (55x20x20) : **FRF 32 000** – Paris, 3 juin 1991 : *Les caractères*, bronze (25x26) : **FRF 15 000**.

SIGNORINI Alessandro

Né vers 1772. Mort le 13 février 1822. xviiie-xixe siècles. Actif à Crémone. Italien.
Peintre d'ornements.

SIGNORINI Bartolomeo

Né en 1674 à Vérone. Mort le 14 mars 1742 à Vérone. xviie-xviiie siècles. Italien.
Peintre.

Élève de S. Prunati. Il exécuta de nombreux tableaux pour des églises de Vérone et des environs.

SIGNORINI Francesco

xvie siècle. Florentin, travaillant à Naples dans la seconde moitié du xvie siècle. Italien.
Peintre.
Il exécuta des tableaux d'autel pour des églises de Naples.

SIGNORINI Fulvio, dit il Ninno

Né en 1563. xvie siècle. Italien.
Sculpteur et fondeur de Sienne.
Il travailla pour la cathédrale, ainsi que pour des églises et des palais de Sienne.

SIGNORINI Gaetano

Né le 14 septembre 1806 à Suzzara. Mort le 16 août 1879 à Parme. xixe siècle. Italien.
Peintre.
L'Académie de Parme conserve de lui un *Portrait du comte Jacopo Sanvitale*.

SIGNORINI Giovanni

Né vers 1808. Mort après 1858. xixe siècle. Italien.
Peintre de genre, paysages.
Musées : Prato : *Vue du Nouveau-Marché à Florence – La place Santa Croce à Florence pendant le carnaval – Place Santa Maria Novella à Florence – Course de chevaux à Florence – Vue d'un pont de Florence.*
Ventes Publiques : Paris, 21 oct. 1946 : *Le chemin muletier* : **FRF 4 000** – Florence, 13 oct. 1972 : *Vue de Florence* : **ITL 2 400 000** – Londres, 19 jan. 1973 : *Scène de vendanges* : **GNS 3 500** – Londres, 19 juin 1991 : *Personnages dansant sur une colline surplombant l'Arno à Florence* 1845, h/t (44,5x56) : **GBP 11 550** – Londres, 18 mars 1992 : *Marine* d'un port, h/t (82x133) : **GBP 8 250** – Londres, 10 oct. 1996 : *Famille paysanne se reposant sur un chemin, une vue de Florence dans le lointain*, h/t (34,8x40,7) : **GBP 3 500**.

SIGNORINI Giovanni Battista

Italien.
Peintre de sujets religieux.
Actif à Vérone à une époque inconnue, cet artiste réalisa des tableaux d'autel.
Musées : Vérone (église Sainte-Anastasie) : tableaux d'autel – Vérone (Oratoire de Saint-Grégoire) : tableaux d'autel.

SIGNORINI Giuseppe ou Joseph

Né en 1847 ou 1857 à Rome. Mort le 23 décembre 1932 à Rome. xixe-xxe siècles. Actif aussi en France. Italien.
Peintre de genre, intérieurs, sujets typiques, peintre à la gouache, aquarelliste. Orientaliste.
Il fut élève de l'Institut des Beaux-Arts de Rome et d'Aurelio Tiratelli. Il séjourna à Paris pendant trente-trois ans, et bon nombre de ses œuvres indiquent un séjour important en Afrique du Nord.
Il exposait à Paris, au Salon des Artistes Français, obtenant une médaille de bronze en 1900, à l'occasion de l'Exposition Universelle.

Ventes Publiques : New York, 8-10 avr. 1908 : *La sultane favorite* : **USD 200** – Paris, 28 mars 1949 : *Marchands de fruits*, aquar. : **FRF 1 400** – Los Angeles, 28 fév. 1972 : *Le départ du cardinal*, aquar. : **USD 1 100** – New York, 14 jan. 1977 : *La dernière touche* 1889, aquar. (42x29) : **USD 1 600** – Londres, 20 oct. 1978 : *La roulotte des gitans*, h/t (99x178) : **GBP 8 000** – New York, 29 mai 1980 : *La partie d'échecs*, h/pan. (21,5x15) : **USD 1 000** – New York, 27 fév. 1982 : *La cuisine du monastère*, aquar. et cr. (60x81) : **USD 3 250** – New York, 21 jan. 1983 : *Le Marchand de fourrures*, aquar. (63,5x43) : **USD 3 500** – Rome, 26 oct. 1983 : *Vue de Florence et du Ponte Vecchio*, h/t (32x46,5) : **ITL 4 800 000** – New York, 15 fév. 1985 : *Vieil arabe fumant la pipe*, aquar./trace de cr. (73x43,5) : **USD 6 000** – Milan, 11 déc. 1986 : *Le Tournoi*, temp. (92x65) : **ITL 5 400 000** – Rome, 31 mai 1990 : *Le métier d'antiquaire*, aquar./pap. (56x45) : **ITL 5 500 000** – New York, 24 oct. 1990 : *Vendeur de fruits en Afrique du Nord*, aquar. et gche/cart. (91,8x71,5) : **USD 24 200** – Rome, 4 déc. 1990 : *Scène d'intérieur en costume d'époque*, aquar./pap. (71x44) : **ITL 4 800 000** – Paris, 8 avr. 1991 : *Le guerrier*, aquar. (68x42) : **FRF 80 000** –

LONDRES, 4 oct. 1991 : *La déclaration*, aquar. et gche/cart. (45,1x59,7) : GBP 4 620 – NEW YORK, 17 oct. 1991 : *Le harem*, aquar./pap. (87,6x62,2) : USD 22 000 – NEW YORK, 19 fév. 1992 : *L'atelier du peintre*, aquar. et gche/cart. (45,2x30) : USD 5 280 – PARIS, 13 avr. 1992 : *La prière 1879*, aquar. (55x38) : FRF 42 000 – NEW YORK, 28 mai 1992 : *Discussion animée*, aquar. et gche/cart. (69,2x92,7) : USD 16 500 – LONDRES, 12 fév. 1993 : *Un café arabe*, cr. et aquar./pap./cart. (61,6x86,4) : GBP 13 200 – NEW YORK, 20 juil. 1994 : *Les nouvelles du jour*, aquar. et cr./cart. (45,7x59,4) : USD 5 750 – NEW YORK, 16 fév. 1995 : *Un Arabe effrayé*, aquar./cr./pap. (97,8x64,8) : USD 16 100 – LONDRES, 14 juin 1995 : *La prière*, aquar. (87x59) : GBP 8 625 – PARIS, 18-19 mars 1996 : *Guerrier indigène au grand chapeau de paille*, aquar. (60x38) : FRF 12 000 – ROME, 4 juin 1996 : *En barque*, cr./pap. (38x52) : ITL 2 645 000 – ROME, 11 déc. 1996 : *Guerrier arabe*, aquar./pap. (55x38,5) : ITL 4 660 – PARIS, 17 nov. 1997 : *Jeune Orientale au foulard rayé*, gche (44x34) : FRF 23 000.

SIGNORINI Guido

Mort en 1636. XVIIe siècle. Actif à Bologne. Italien.
Peintre.
Élève de Cignani.

SIGNORINI Guido

Mort en 1644 à Rome. XVIIe siècle. Actif à Bologne. Italien.
Peintre.
Neveu et héritier de Guido Reni. Peut-être identique à Guido Signonini mort en 1636.

SIGNORINI Paolo

Né en 1922 à Chiari. XXe siècle. Italien.
Peintre.
Il fut élève de l'Académie Carrara de Bergame, de l'Académie Brera de Milan. Il obtint aussi un diplôme d'architecture au Polytechnicum de Milan. Il participe à des expositions collectives, notamment en 1972 à la Biennale de Menton.

SIGNORINI Telemaco

Né le 18 août 1835 à Florence. Mort le 10 février 1901 à Florence. XIXe siècle. Italien.
Peintre de genre, figures, portraits, paysages, graveur.
Dans le mouvement pictural italien des « macchiaioli », qui correspond en Italie, non, comme on le lit trop souvent, à ce que fut l'impressionnisme en France, dont il n'eut ni l'ampleur ni la spécificité technique, mais bien plus justement au courant « pleinairiste » qui, à partir des peintres de Barbizon et même du réalisme de Courbet, prépara la voie aux impressionnistes, et fut surtout illustré par Manet, Telemaco Signorini n'en fut sans doute pas le représentant le plus talentueux, mais il en fut sans contredit, l'animateur et le théoricien.
Contrairement à presque tous les « macchiaioli », qui étaient d'origine modeste et même populaire, notamment Fattori et Lega, Signorini était d'une famille cultivée, aisée et libérale. Son père était peintre et lui permit d'abandonner ses études en 1852, pour se consacrer uniquement à la peinture, ce qui ne l'empêcha pas de conserver un goût très vif pour les lettres. Il étudia d'abord à l'Académie de Nu, mais ne tarda pas à prendre le chemin du café *Michel-Ange*, où se réunissaient les artistes florentins, échangeant opinions politiques révolutionnaires et idées esthétiques qui ne l'étaient pas moins. Ils avaient, pour la plupart, participé à la révolution manquée de 1848 ; ils étudiaient Filippo Lippi, Carpaccio, tout le Quattrocento italien, mais aussi évoquaient Delacroix, Decamps, les peintres de Barbizon, qu'ils aimaient pour leur sincérité et leur réalisme. Près du peuple, ils voulaient le célébrer, dans ses occupations quotidiennes : repoussant toute idée de composition mythique, ils ne désiraient plus qu'observer la nature, leur paysage italien, dans toute sa vérité, percer le secret de la lumière changeant selon les saisons et les heures. Fattori, Lega, Sernesi, Abbati, Signorini lui-même, participèrent tous à la guerre contre l'Autriche, en 1859 : Sernesi y fut tué. D'eux, Signorini a écrit : « Après la révolution de 1848 (...) des jeunes en nombre considérable s'émancipent de tout enseignement académique. Ils veulent pour seul maître la nature telle qu'elle se montre, nue enfin, et libérée de toute vision scolaire ». Pendant plusieurs années, les discussions du Café *Michel-Ange* ne furent guère suivies de réalisations. Vers 1855, Vincenzo Cabianca peignit un cochon noir se détachant sur un mur blanc, qui est considéré comme la première esquisse correspondant au principe de la tache (la « macchia ») en cours d'élaboration. Toutefois, ce ne fut qu'après la guerre de 1859 que les peintres du groupe réalisèrent leurs œuvres les plus significatives par rapport à leurs options esthétiques et humanitaires.

En 1862, lors du Salon de Florence, correspondant à peu près pour l'Italie au Salon de Paris, ce fut un critique qui, par ironie, les appela les « macchiaioli » (il en sera bien plus tard de même pour les fauves et pour les cubistes). Signorini s'empressa d'adopter pour ses amis et lui-même, le terme qui sonnait bien. Qu'est-ce que fut cette esthétique de la « tache » ? Le critique Vittorio Imbriani l'a assez clairement définie : « C'est un portrait de la première impression lointaine d'un objet ou d'une scène ; l'impression première et caractéristique qui s'imprime dans l'œil de l'artiste, soit qu'il voie l'objet ou la scène matériellement, soit qu'il les voie l'un ou l'autre de mémoire dans son imagination (...), la tache nue et seule, sans aucune détermination des objets, est très capable de susciter un sentiment ». Le peintre et sculpteur Adriano Cecioni a encore précisé à propos de la tache : « Elle nous a appris que la nature doit être surprise ». On voit les liens avec les peintres français de plein air, qui voulaient surprendre aussi la nature dans sa vérité, et avec les impressionnistes, la technique du mélange optique mise à part, qui ne se voulaient qu'un œil à l'affût de l'impression d'un instant fugitif. Quand, pour les impressionnistes, la forme, le volume et l'espace se dissolvaient dans l'éclatement de la lumière, chez les « macchiaioli » au contraire, les couleurs, vives et juxtaposées en contrastes, créent la profondeur, un peu selon le même principe que celui que découvrira Cézanne.
Dans le groupe des « macchiaioli », Signorini, plus cultivé et voyageant volontiers, fut celui qui comprit le mieux l'apport des peintres étrangers et spécialement des Français. Évoquant la guerre de 1859, à laquelle il participa, il peignit, la même année, *Le Cimetière de Solférino*, une de ses œuvres les plus fortes, où il joue de violents contrastes de formes sombres et indéterminées se détachant sur un ciel tourmenté et dramatique. En 1860, il peignit encore l'une de ses œuvres les plus célèbres, *Une journée de soleil à La Spezia*, que l'on voit parfois rapprochée des notations intimistes du Vuillard de 1900. Comme la plupart des « macchiaioli », il peignit souvent les petits villages de la campagne florentine à l'heure où ils sont écrasés de soleil. Il poursuivit aussi la peinture de la vie du peuple, non sans intentions sociales et selon une inspiration plus littéraire que pour ses camarades du groupe ; ainsi : *La Salle des aliénées*, œuvre courageuse qui lui attira de violentes polémiques. Avec Lega et Borrani, il anima un groupe dérivé des « macchiaioli » et cependant autonome, l'École de Pergentina. Ayant débuté en 1860, il exposa à Turin, Milan, Florence, Venise, Livourne, Bologne, ainsi qu'à l'étranger, notamment à Paris, où il obtint une médaille de bronze en 1889 (Exposition Universelle), et à Vienne. En Italie, il participa à de nombreux jurys d'expositions. Il fut sollicité comme professeur par les Académies de Naples et de Florence : en 1892, il fut nommé membre honoraire de l'Académie de Florence. A partir de 1881, il alla à plusieurs reprises en Écosse, où sa peinture connut un succès considérable.
Peut-être à la suite d'influences enregistrées au cours de ses nombreux voyages, Signorini fut le premier du groupe à se détacher des principes stricts de la peinture par taches, se laissant aller, avec ses camarades de l'École de Pergentina, à une inspiration plus spontanée et plus directement poétique. A Paris, il s'était lié avec Manet, Zola, Degas, et il apparaît certain que ses propres œuvres furent alors influencées par ce dernier, son coloris varié et distingué, son dessin incisif. Des « macchiaioli », Signorini fut celui qui connut le plus de succès auprès du public et des officiels. Avec un peu moins d'élégance désinvolte, un plus de profondeur, il aurait pu donner à l'Italie de la seconde moitié du XIXe siècle un équivalent crédible aux impressionnistes français. ■ Jacques Busse

Bibliogr. : F. Sapori : *Signorini*, Turin, 1919 – E. Somaré : *Telemaco Signorini*, Milan, 1926 – U. Ojetti : *Telemaco Signorini*, Milan, Rome, 1930 – E. Somaré : *Signorini*, Rome, 1931 – Lionello Venturi : *La peinture italienne, du Caravage à Modigliani*, Skira, Genève, 1952 – Dino Formaggio, in : *Diction. Univers. de l'Art et des Artistes*, Hazan, Paris, 1967 – R. Monti – *Signorini et le naturalisme européen*, Florence, 1984.

Musées : Florence (Gal. d'Art Mod.) : dix-sept peintures.

Ventes Publiques : Paris, 18 mai 1938 : *Bords de rivière* : FRF 4 050 – Paris, 4 déc. 1941 : *Bords de canal 1884* : FRF 19 500 – Milan, nov. 1949 : *Paysage* : ITL 100 000 – Milan, mai 1950 : *Une rue à Florence* : ITL 170 000 – Milan, 3 mars 1966 : *L'île* : ITL 850 000 – Milan, 3 nov. 1967 : *Jardin fleuri* : ITL 2 200 000 – Florence, 16 oct. 1969 : *Villa à Vinci* : GBP 10 000 – Milan, 4 juin 1970 : *Troupeau au pâturage* : ITL 8 500 000 – Londres, 17 fév. 1971 : *Le Ponte Vecchio à Florence* : GBP 32 000 – Londres, 28 fév. 1973 : *Les porteurs d'eau* : GBP 11 000 – Milan, 28 mai 1974 : *La rue du village* : ITL 15 000 000 – Milan, 14 déc. 1976 : *Enfants dans la rue à Riomaggiore*, h/cart. (17x29) : ITL 16 000 000 – Milan, 26 mai 1977 : *Scène galante*, h/t (47x35) : ITL 9 500 000 – Milan, 12 mars 1980 : *Chemin de campagne*, eau-forte (30x18) : ITL 800 000 – Milan, 16 juin 1980 : *Marine prés de Riomaggiore*, h/t (25x66) : ITL 28 000 000 – Milan, 19 mars 1981 : *Maisons à Riomaggiore*, h/t mar. /cart. (15x17) : ITL 21 000 000 – Milan, 12 déc. 1983 : *La cala del Fratti*, h/pan. (24x36) : ITL 50 000 000 – Milan, 27 mars 1984 : *Tête de fillette*, cr. (17,5x13,5) : ITL 3 000 000 – Milan, 12 déc. 1985 : *Paysage à l'arbre*, cr./pap. bleu (10,5x19) : ITL 1 500 000 – New York, 13 fév. 1985 : *La primavera vers 1870*, h/t (38,1x47) : USD 50 000 – Milan, 18 mars 1986 : *La bottega del ciabattino a Settignano*, h/t mar./pan. (14,5x20,5) : ITL 34 000 000 – Milan, 31 mars 1987 : *Portrait de fillette*, cr. (18,5x14) : ITL 2 000 000 – New York, 25 fév. 1987 : *Pascoli a Castiglionvello*, h/t (31,7x76,8) : USD 55 000 – Milan, 23 mars 1988 : *Les chênes dans le parc Caseine, Florence*, h/cart. (35,5x45,5) : ITL 60 000 000 – Milan, 14 mars 1989 : *Homme qui rit*, h/t (16,5x10,5) : ITL 23 000 000 – Milan, 14 mars 1989 : *Portrait d'une jeune paysanne*, h/cart. (35,5x24,5) : ITL 44 000 000 – Milan, 14 juin 1989 : *Où la ville rencontre la campagne*, h/t (13x21,5) : ITL 32 000 000 – Milan, 19 oct. 1989 : *La place de Settignano avec une vieille femme assise devant sa maison*, h/pan. (14,5x12,5) : ITL 72 000 000 – Rome, 14 déc. 1989 : *Gamin assis sur un muret*, h/t (12,5x7,5) : ITL 18 400 000 – Milan, 8 mars 1990 : *Rue d'Édimbourg*, h/cart. (18x13,5) : ITL 58 000 000 – Milan, 12 mars 1991 : *L'été à Settignano*, h/cart. (22,5x16) : ITL 150 000 000 – Milan, 6 juin 1991 : *La foule sur une place de village*, h/cart. (7,5x12) : ITL 19 000 000 – Rome, 9 juin 1992 : *Le vieux marché à Florence*, eau-forte (36,5x15,5) : ITL 2 600 000 – Milan, 14 juin 1995 : *Le quartier réservé – Piazza della Fratellanza*, eau-forte (36,3x23,5) : ITL 2 600 000 – Milan, 16 juin 1992 : *Croisement de rue à Settignano* (28x19,5) : ITL 120 000 000 – Milan, 9 nov. 1993 : *Ciel et mer*, h/t/cart. (11x24,5) : ITL 11 500 000 – Milan, 21 déc. 1993 : *Une ruelle de Piancastagnaio, Monte Amiata*, h/pan. (19x27) : ITL 124 200 000 – New York, 16 fév. 1995 : *Le ghetto de Florence*, h/cart. (21,6x11,4) : USD 23 000 – Milan, 14 juin 1995 : *Une ferme à Pietramala*, h/t (34,5x44) : ITL 184 000 000 – Rome, 27 mai 1997 : *Oliviers à Settignano*, h/t/pan. (13x21) : ITL 13 800 000 – Rome, 2 déc. 1997 : *Ravaudeuses en blanc*, h/t (23x31) : ITL 80 400 000.

SIGNOVERT Jean

Né le 24 avril 1919 à Paris. Mort le 6 avril 1981 à Paris, enterré à Ajaccio. XXᵉ siècle. Français.

Peintre, peintre à la gouache, aquarelliste, graveur, médailleur, lithographe, dessinateur, illustrateur. Abstrait, tendance géométrique.

Orphelin de père, Jean Signovert aborda la vie avec un brevet de mécanicien, qu'il n'eut même pas le temps d'utiliser, étant mobilisé en 1939. Pourtant, en 1938, il avait rencontré Abel Renault qui l'initia à la gravure. Puis, en 1943-1944, il fut élève de l'École des Beaux-Arts de Saint-Étienne. En 1946, il fit la connaissance du peintre Roger Chastel, rencontre déterminante, puisque Chastel le présenta à Aimé Maeght, qui ouvrait sa galerie de Paris ; en 1947, rencontre de Fautrier, qui le parraina en 1950 pour le Prix Fénéon, et avec lequel il resta très lié ; en 1949, celle de Braque. En 1951, il fit la connaissance de Jacques Villon ; en 1969, celle d'Henri-Georges Adam. L'artiste professionnel qu'il eut à cœur de se montrer toute sa vie, dut, pendant de longues années, mettre son talent de graveur au service de grands aînés ou de compagnons plus favorisés. Non seulement il n'en conçut jamais de rancœur, mais il reconnut toujours avec bonheur que sa connaissance de la gravure lui avait, d'une part facilité les conditions matérielles de sa vie d'artiste, d'autre part apporté de nombreuses amitiés précieuses. L'amitié, ce fut un grand mot dans la vie de Signovert, il est vrai que les amitiés, il les attirait ce parigot blagueur et tendre. Il aimait évoquer ses rencontres avec Paul Éluard, Pierre Reverdy, Francis Ponge, René Char, pour les poètes, et chez les artistes, pêle-mêle, Henri Laurens, Nicolas De Staël, Giacometti, Calder, Bissière, Jean Arp, Jacques Villon, Poliakoff et bien d'autres. De longtemps, il souhaitait propager par l'enseignement ses peines et ses joies de graveur. En 1980, l'année précédant sa mort, il eut la joie tardive d'être nommé professeur à l'École des Beaux-Arts de Paris ; il n'eut que la joie amère d'assister à l'ouverture de l'atelier qui lui était destiné.

Il participa à des expositions collectives : à Paris, il débuta en 1946 et 1947, au Salon des Moins de Trente Ans et participa aux deux premières expositions *Les Mains Éblouies*, galerie Maeght ; 1946-1947, *Le Noir est une Couleur*, galerie Maeght ; depuis 1947 jusqu'en 1971, Salon de Mai ; 1947, *Jeune Peinture*, galerie Drouant-David ; 1948, troisième exposition *Les Mains Éblouies* ; 1950, Salon des Jeunes Peintres, dernière exposition *Les Mains Éblouies* et *Sur quatre murs*, aussi galerie Maeght ; 1951, 1952, *Tendances*, galerie Maeght ; depuis 1971 jusqu'à sa mort, Salon des Réalités Nouvelles, dont il devint membre du comité en 1973 ; etc. Il participait aussi à des groupes en province ou à l'étranger : 1950 New York, avec *Les Mains Éblouies*, Hugo gallery ; 1952 Londres, *École de Paris* ; 1953 São Paulo, IIᵉ Biennale.

Il exposait aussi individuellement, entre autres : 1950 Ascona, galerie La Citadella et Musée de Ascona ; des peintures et des gravures ; 1953 Paris, galerie Jeanne Bucher ; 1955 Paris, galerie Diderot ; 1958 Bruxelles, galerie Ex Libris et Anvers, galerie Hans Rodvin ; 1963 Paris, galerie La Hune ; 1965 Lausanne, galerie Melisa ; 1970 Paris, galerie Parnasse ; 1972 Paris, galerie Anne Colin, et Bourges, Maison de la Culture ; 1973, Musée de Pontoise ; 1974 Paris, galerie Prouté ; 1975 Paris, galerie Christiane Colin ; 1978 Paris, galerie Arcadia. En 1990, la galerie Callu Mérite de Paris a organisé une exposition *Signovert, gouaches, fusains, gravures*.

Graveur et illustrateur, en 1948, il a participé à *Genere Maschile e Mascolino* et collaboration avec Roger Chastel pour *Le Bestiaire* de Paul Éluard ; en 1950, avec Braque pour le *Milapera*, poète tibétain du XIᵉ siècle et il illustre *Le lézard* de Francis Ponge ; en 1951, il illustre *Cinq Sapates* de Ponge ; en 1957, collaboration avec Poliakoff pour *Le Parménide* de Platon ; en 1961, avec Estève pour *Le Tombeau de mon père* d'André Frénaud. Il collabora aussi à des gravures isolées, notamment pour Braque pendant cinq années.

Dès ses participations aux expositions de la galerie Maeght, Jean Signovert s'inscrivait, avec la jeune génération, dans le nouveau départ des expressions abstraites en France. Au long de sa vie, il fut pleinement ce qu'il convient d'appeler un artiste professionnel. Il savait tout faire ; si l'on connaît bien le peintre et le graveur, on sait moins qu'il a signé plusieurs médailles pour la Monnaie de Paris, notamment celles de Jean Fautrier, Georges Braque, Alberto Magnelli, Robert Fontené, Roger Chastel. Dans ce genre si périlleux, au milieu d'une production souvent discutable, il a su se créer une technique et un style qui confèrent une inhabituelle noblesse à ces objets que la tradition perpétue. Si ce sont, à l'origine, les circonstances de la vie qui l'ont amené à consacrer la majeure partie de son activité à la gravure, il s'est pris ou mieux : épris, d'une jalouse passion pour cette technique, se montrant volontiers à l'occasion un censeur intransigeant des licences infligées à sa pureté. C'est dans les centaines de planches qu'il a gravées qu'on trouve le plus pur de son art. Continuateur d'une rigueur de tradition française, il a voulu perpétuer l'acquis du cubisme et de l'abstraction dans des articulations aisées de formes nobles, que la discipline du noir et blanc défend de l'accidentel, mais que sensibilise la somptuosité de la technique dominée. L'austérité du noir et blanc qu'il s'imposait en gravure, parce que pour lui la gravure c'était d'abord le trait, c'était avec jubilation qu'il s'en évadait dans ses peintures, puisque la peinture c'était la surface. Alors, à partir de structures dessinées avec la même rigueur qui régit ses gravures, il s'abandonnait à la couleur, dont il prouvait qu'il savait parfaitement en orchestrer toutes les partitions possibles. ■ Jacques Busse

Bibliogr. : J. Busse : discours pour le service funèbre de Jean Signovert, Paris, 24 avr. 1981 – Éveline Yeatman : Catalogue de la vente *Atelier Signovert*, Nouveau Drouot, Paris, 23 oct. 1987 – Catalogue de l'exposition *Signovert, gouaches, fusains, gravures*, galerie Callu Mérite, Paris, 1990 – Lydia Harambourg, in :

L'École de Paris 1945-1965. Diction. des Peintres, Ides et Calendes, Neuchâtel, 1993.

MUSÉES : PARIS (Mus. Nat. d'Art Mod.) – PARIS (BN, Cab. des Estampes).

VENTES PUBLIQUES : PARIS, 1er juin 1988 : *Composition (rouge et noir)* 1958, gche (16,5x11,5) : **FRF 1 000** – PARIS, 26 oct. 1988 : *Composition* 1956, h/cart. (22x55) : **FRF 6 500** – PARIS, 28 nov. 1988 : *Filet* 1955, h/t (65x81) : **FRF 4 200** – PARIS, 16 jan. 1989 : *Pourquoi ne pas verser des larmes !* 1968, h/t (70x65) : **FRF 8 100** – PARIS, 3 mars 1989 : *Kyrie* 1957, h/t (76x55) : **FRF 8 500** : *Composition* 1956, h/cart. (47x60) : **FRF 15 000** – PARIS, 26 mai 1989 : *Composition* 1957, h/pap. (55x37) : **FRF 4 300** – PARIS, 11 oct. 1989 : *Arabesques* 1967, h/t (81x100) : **FRF 18 000** – DOUAI, 3 déc. 1989 : *Le mariage de l'Haltérophile* 1974, h/t (147x115) : **FRF 30 000** – PARIS, 21 juin 1990 : *Composition abstraite*, h/t (88x72) : **FRF 30 000** – PARIS, 1er oct. 1990 : *Composition jaune* 1957, h/t (88,5x145) : **FRF 42 000** – DOUAI, 11 nov. 1990 : *Composition*, fus. (45x57) : **FRF 7 000** – LE TOUQUET, 11 nov. 1990 : *Composition* 1958, gche (31x24) : **FRF 5 000** – PARIS, 25 mai 1992 : *Composition abstraite* 1959, techn. mixte (33x23,5) : **FRF 6 100** – LOKEREN, 10 oct. 1992 : *Equi* 1957, h/pan. (27,5x21,5) : **BEF 28 000** – PARIS, 25 juin 1993 : *Sans titre* 1950, h/t (79,5x98,5) : **FRF 13 000** – PARIS, 12 juil. 1994 : *Arabesques* 1967, h/t (81x100) : **FRF 5 000**.

SIGNY Louis
XVIIIe siècle. Travaillant à Paris de 1768 à 1792. Français.
Peintre de perspectives.
Le Musée Carnavalet de Paris possède de lui *Revue des Gardes municipaux sur la place de Grève* (deux fois), et le Musée de Pontoise, un *Panorama de Pontoise* (à l'aquarelle).
VENTES PUBLIQUES : PARIS, 30 oct. 1928 : *Portrait de Buffon*, dess. : **FRF 160** – PARIS, 10 juin 1949 : *Paysages animés*, deux aquar. : **FRF 1 800**.

SIGO
XIe siècle. Actif à Fougères en 1055. Français.
Sculpteur et sans doute enlumineur.
Il était moine.

SIGOV Alexandre
Né en 1955 à Leningrad. XXe siècle. Russe.
Peintre de personnages.
Il appartient au groupe « 7+1 ». Il expose régulièrement à Leningrad et à Moscou ainsi que dans d'autres grandes villes d'URSS.
VENTES PUBLIQUES : PARIS, 8 déc. 1990 : *La princesse chat*, h/t (70x60) : **FRF 4 000**.

SIGRIST Anton ou Sigristen
Né à Brigue. XVIIIe siècle. Suisse.
Sculpteur de sujets religieux.
Il sculpta de nombreux autels dans les cantons des Grisons, de Schwyz et du Valais dans la première moitié du XVIIIe siècle.

SIGRIST Bernhard ou Siegrist
Né en 1760 à Mannheim. Mort en 1824 à Mannheim. XVIIIe-XIXe siècles. Allemand.
Graveur au burin.
Père de Wilhelm S. Il grava au pointillé à la manière anglaise.

SIGRIST Christian ou Siegrist
Né en 1746 à Strasbourg. Mort le 7 avril 1822 à Strasbourg. XVIIIe-XIXe siècles. Français.
Peintre et aquafortiste.
Élève de l'Académie de Paris. Le Cabinet d'Estampes de Strasbourg conserve de lui *Vue de Strasbourg*, ainsi que plusieurs dessins.

SIGRIST Edmond
Né en 1882 à Paris. Mort en février 1947. XXe siècle. Français.
Peintre de portraits, paysages, paysages urbains, paysages d'eau, fleurs, dessinateur.
Il exposa au Salon des Indépendants de Paris, à partir de 1910, puis au Salon d'Automne et à celui des Tuileries.
Il aima peindre des paysages de Provence, des environs d'Arles et de la Camargue.
VENTES PUBLIQUES : PARIS, 4-5 mars 1920 : *En Provence* : **FRF 145** – PARIS, 23 déc. 1927 : *Saint-Cyr-sur-Mer* : **FRF 1 280** – PARIS, 22 mai 1942 : *La grande route* : **FRF 1 800** ; *Paysage du Midi* : **FRF 3 000** – PARIS, 20 juin 1944 : *La campagne* : **FRF 4 500** – PARIS, 18 mai 1945 : *Bouquet de coquelicots* : **FRF 1 750** – PARIS, oct. 1945-juil. 1946 : *Paysage de Provence* : **FRF 9 000** – PARIS, 1er oct. 1946 : *Tête d'enfant*, dess. au cr. : **FRF 350** – PARIS, 19 nov.

1948 : *La route* : **FRF 2 500** – PARIS, 22 déc. 1989 : *La Seine vue du pont Bir-Hakeim*, h/t (54x65) : **FRF 7 500**.

SIGRIST Franz ou François, l'Aîné
Né le 23 mai 1727 à Vieux-Brisach. Mort le 21 octobre 1803 à Vienne. XVIIIe siècle. Autrichien.
Peintre d'histoire, sujets religieux, scènes mythologiques, compositions murales, graveur.
Il fut élève de Paul Troger à l'Académie des Beaux-Arts de Vienne. Il subit également l'influence de Mildorfer. Il séjourna à Augsbourg, entre 1754 et 1762. En 1777, par un décret, le Prince Électeur de Bavière, Karl Theodor, décidant de régenter également les arts, réclama plus de simplicité, mettant ainsi fin aux superbes extravagances du baroque d'Europe centrale, en tout cas dans sa Bavière. Il ne fut en général que trop écouté et notamment par Franz Sigrist. Le décret du prince, il faut le reconnaître, ne déclencha pas seul la fin du baroque. La leçon conjuguée de Winckelmann et d'Anton Raphaël Mengs, consacrait dans le même temps le retour aux canons de l'Antiquité.
Il a réalisé des projets de gravures, notamment une soixantaine destinée à un ouvrage sur les saints, édité par J. Giulini en 1753-1755. Il a gravé lui-même, à l'eau-forte, certains de ses tableaux religieux, parmi lesquels : *Guérison de Tobie, Loth et ses filles*. Il a peint la voûte du chœur de l'église de Seekirch et le plafond du couvent de Zwiefalten. Il a collaboré à la décoration de la salle des cérémonies du château de Schönbrunn, près de Vienne, qui illustre le mariage de Joseph II avec Isabelle de Parme. Dans ses compositions du Lyzeum de Eger, Franz Sigrist remplaça les anges roses et joufflus et les saints personnages répandus en vastes déploiements célestes de ses prédécesseurs, par de tristes savants et sombres penseurs.
BIBLIOGR. : Marcel Brion, in : *La peinture allemande*, Tisné, Paris, 1959 – in : *Diction. de la peint. allemande et d'Europe centrale*, coll. Essentiels, Larousse, Paris, 1990.
MUSÉES : BERLIN (Mus. Nat.) : *Arrivée du Rédempteur au ciel* – NUREMBERG (Mus. Germanique) : *Job assis entre sa femme et trois amis* – PRAGUE : *Bacchus et Ariane – Mort d'Orion* – STUTTGART (Gal. de peintures) : *Baptême de païens par saint Wilfried* – VIENNE (Österreichische Gal.) : *Mort de saint Joseph*.
VENTES PUBLIQUES : VIENNE, 13 jan. 1976 : *La guérison des aveugles*, h/t (73x91,5) : **ATS 22 000** – VIENNE, 13 mars 1979 : *Zacharias im Tempel*, h/t, fragment (39x26) : **ATS 110 000** – LONDRES, 5 juil. 1984 : *La fuite en Égypte*, h/cuivre (34,5x27) : **GBP 5 000** – LONDRES, 19 mai 1989 : *Putti jouant aux soldats*, h/pan. (37,8x45,1) : **GBP 1 540**.

SIGRIST Franz, le Jeune
Né en 1760 à Vienne. XVIIIe-XIXe siècles. Autrichien.
Peintre.
Il était fils de Franz Sigrist l'Aîné.

SIGRIST Franz
Né en 1773 à Vienne. Mort le 10 février 1836 à Vienne. XVIIIe-XIXe siècles. Autrichien.
Peintre.

SIGRIST Ignaz
XVIIIe siècle. Actif à Vienne dans la seconde moitié du XVIIIe siècle. Autrichien.
Peintre.
Probablement fils de Franz Sigrist l'Aîné.

SIGRIST Jean Jacques Adolphe
Né le 22 octobre 1905 à Munster (Haut-Rhin). Mort le 1er août 1994. XXe siècle. Français.
Peintre de compositions à personnages, figures, nus, paysages, marines, natures mortes, fleurs et fruits.
Il passa son enfance au Chili, revint en France pour son service militaire. Il suivit les cours du soir de dessin des ateliers de la ville de Paris.
Il participe à des expositions collectives, à Paris les Salons d'Automne depuis 1942, de la Société Nationale des Beaux-Arts depuis 1943, des Surindépendants depuis 1947, dont il fut vice-président. Il a aussi montré ses peintures dans des expositions personnelles, à Paris : 1958, galerie Barbizon ; 1975, galerie Cambacérès ; et à Colmar : 1971, Musée Bartholdi.
Il traite les sujets les plus divers avec une innocence feinte, qui, parfois, rappelle le sens de la fête de Charles Walch.
BIBLIOGR. : Catalogue de la vente *J. A. Sigrist*, Nouveau Drouot, Paris, 14 oct. 1985.
VENTES PUBLIQUES : BERGERAC, 29 oct. 1988 : *Le pont de Suresnes*, h/t : **FRF 3 600**.

SIGRIST Johann

Né en 1756 à Augsbourg. Mort le 14 mai 1807 à Vienne. XVIIIe siècle. Autrichien.

Peintre, graveur.

Probablement fils de Franz Sigrist l'Aîné, il s'agit peut-être du même artiste que J. M. Siccrist, graveur à Augsbourg.

SIGRIST Salomon

Né le 15 octobre 1880 à Rafz. XXe siècle. Suisse.

Peintre de portraits, paysages, graveur.

Il reçut sa formation à Karlsruhe. Il était actif à Zurich.

SIGRIST Wilhelm ou Johann Wilhelm ou Siegrist

Né en 1797 à Mannheim. XIXe siècle. Allemand.

Graveur au burin et lithographe.

Fils de Bernhard Sigrist. Élève de son père et de l'Académie de Munich. Il grava des illustrations pour des livres d'histoire naturelle.

SIGRISTE Guido

Né le 10 avril 1864 à Aarau. Mort en mars 1915 à Pau (Pyrénées-Atlantiques). XIXe-XXe siècles. Suisse.

Peintre d'histoire, de sujets militaires.

Il fut élève de Gustave Boulanger et Jules Lefebvre à Paris. Il exposait au Salon des Artistes Français, 1905 mention honorable.

Il consacra une part importante de son œuvre peint à l'épopée napoléonienne. Il pratiqua une manière large et lumineuse, plus proche du plein air de Manet que des impressionnistes.

[signature : Guedo Sigriste]

MUSÉES : CINCINNATI : *Soldats.*

VENTES PUBLIQUES : PARIS, 27 mars 1903 : *Gendarmes 1805 en vedette* : FRF 280 – NEW YORK, 25-26 jan. 1911 : *Napoléon et son état-major* : USD 800 – PARIS, 8-9 mai 1941 : *Napoléon au Landgrafenberg (1806)* : FRF 4 000 – PARIS, 17 mars 1950 : *Grenadier* : FRF 33 000 – PARIS, 18 mars 1955 : *Les chevaux de course* : FRF 17 500 – LOS ANGELES, 13 nov. 1972 : *Napoléon sur le champ de bataille* : USD 950 – LONDRES, 2 nov. 1973 : *Wellington et Napoléon après la bataille de Waterloo – Troupes françaises sur une route*, ensemble : GNS 2 200 – PARIS, 16 mars 1976 : *L'éclaireur*, h/pan. (33x24) : FRF 2 100 – ZURICH, 20 mai 1977 : *La veille de la bataille d'Iéna 1806*, h/t (182x118) : CHF 8 000 – PARIS, 12 déc 1979 : *Fête arabe*, h/t (68,5x100) : FRF 8 000 – LONDRES, 27 nov. 1981 : *Napoléon décorant un soldat 1894*, h/pan. (24,2x31,7) : GBP 3 200 – ROUEN, 21 mars 1982 : *l'atelier du peintre 1890*, aquar. (37x50) : FRF 10 500 – LYON, 19 mars 1984 : *L'Empereur Napoléon 1er à cheval*, h/t mar./pan. (51x73) : FRF 18 000 – PARIS, 1er déc. 1989 : *Militaires dans une taverne*, h/t (45x53,5) : FRF 23 000 – PARIS, 14 déc. 1990 : *Napoléon et ses officiers sur le champ de bataille*, h/pan. (34x46) : FRF 24 000 – NEW YORK, 20 jan. 1993 : *Les nouvelles du front*, h/pan. (26x17,1) : USD 1 840 – PARIS, 27 mai 1994 : *Napoléon en campagne*, h/t (51x74) : FRF 25 000 – NEW YORK, 16 fév. 1995 : *Un hussard avec sa monture*, h/pan. (26x21) : USD 5 750 – PARIS, 19 oct. 1997 : *Officiers napoléoniens à cheval 1891*, h/pan. (24x18) : FRF 12 000.

SIGRISTEN Anton. Voir SIGRIST

SIGUEIRA Dom. Ant. Voir SEQUEIRA Domingos Antonio de

SIGÜENZA Y CHAVARRIETA Joaquin

Né le 5 juin 1825 à El Peral (près de Cuenca, Castille-La Manche). Mort le 7 juillet 1902 à Madrid. XIXe siècle. Espagnol.

Peintre d'histoire, sujets militaires, scènes typiques, portraits, natures mortes.

Il fut élève de l'École des Beaux-Arts de Madrid, puis de celle de Paris, dans les ateliers de Léon Cogniet et d'Horace Vernet. Il effectua un voyage au Maroc. Il fut nommé peintre de cour de la Reine Isabelle II, conservateur du Monastère de l'Escorial, professeur de dessin au Collège de l'Escorial. Il figura dans diverses expositions collectives : entre 1862 à 1897 Expositions Nationales des Beaux-Arts de Madrid, obtenant une mention honorable en 1864, une autre en 1867, une troisième médaille en 1892. Il peignit principalement des tableaux historiques, on mentionne notamment : *Les glorieux trophées gagnés au Maroc lors de la prise de possession de Tétouan – Investiture du roi Alphonse XII*

comme Grand Maître des Ordres Militaires – *Proclamation de la Première République à la Porte du Soleil.*

BIBLIOGR. : In : *Cien Anos de pintura en Espana y Portugal, 1830-1930,* Antiqvaria, t. X, Madrid, 1993.

SIGUENZA Y ORTIZ Mariano

Né à Valence. Mort en 1860 à Valence. XIXe siècle. Espagnol.

Peintre de compositions religieuses, copiste, graveur, illustrateur.

Il étudia à l'École des Beaux-Arts de Valence, où il enseigna par la suite.

Il peignit principalement des personnages bibliques, parmi lesquels : *Vierge à l'Enfant, Les Saints pénitents Paul et Antoine, Saint Jean Baptiste,* ce dernier étant une copie du tableau de Mengs. Comme graveur, il réalisa un *Enfant Jésus* (burin) et illustra le *Dictionnaire biographique* de Oliva, et l'*Histoire de l'Espagne* de Mariana.

BIBLIOGR. : In : *Cien Anos de pintura en Espana y Portugal, 1830-1930,* Antiqvaria, t. X, Madrid, 1993.

SIGURDSSON Sigurdur Arni

XXe siècle. Actif depuis 1987 en France. Islandais.

Peintre de paysages.

En 1995, 1997, la galerie Aline Vidal à Paris, a montré des ensembles de ses peintures et autres réalisations.

Ses paysages, dont tous les éléments sont stylisés, comme des jouets en bois, semblent à la fois se fonder sur la naïveté, l'humour et quelque étrangeté.

SIGURTA Antonio

XVIIIe siècle. Actif à Milan dans la seconde moitié du XVIIIe siècle. Italien.

Peintre.

Il travailla pour les cathédrales de Milan et de Lodi.

SIGURTA Luigi

XVIIIe siècle. Actif à Venise dans la seconde moitié du XVIIIe siècle. Italien.

Peintre et graveur au burin.

Il exposa à Londres en 1774, à la Royal Academy. Il peignit des tableaux d'autel.

SIJAKOVIC Toma

Né en 1930 à Kosovo Polje (Macédoine). XXe siècle. Yougoslave-Macédonien.

Peintre. Populiste.

Il fut élève de l'Académie des Beaux-Arts de Ljubljana. Ensuite, il voyagea en France, Italie, Angleterre, Allemagne.

Il participe aux expositions collectives d'art macédonien contemporain. Il montre ses créations dans des expositions personnelles : 1952, 1953, 1962, 1965, 1968 à Skopje ; 1959 Belgrade ; 1967 Kumanovo.

Les « cassettes » de Sijakovic sont faites de traditions et de souvenirs lointains, évoquant les « moussandra », niches sacrées des maisons macédoniennes, mais incluant aussi des objets industriels. Sijakovic, tant dans l'utilisation des couleurs que dans la recherche des détails géométriques de l'ornementation, ne dédaigne pas les effets élégants, voire décoratifs.

SIJS Maurice ou Sys

Né le 27 octobre 1880 à Gand. Mort en 1972. XXe siècle. Belge.

Peintre de portraits, paysages, paysages urbains, paysages d'eau, marines, aquarelliste. Postimpressionniste.

Il fut élève de Louis Tytgat à l'Académie des Beaux-Arts de Gand, puis de J. de Vriendt à l'Institut des Beaux-Arts d'Anvers. Il peignit des vues des Flandres, de la Mer du Nord, des Martigues et des quais de Paris. L'influence de l'impressionnisme, et en particulier d'Émile Claus, est évidente dans ces toiles réalisées en plein air selon la technique de division de tons purs.

[signature : maurice Sys]

MUSÉES : BRUXELLES (Mus. des Beaux-Arts) – GAND – LILLE.

VENTES PUBLIQUES : ANVERS, 22 oct. 1974 : *Poissons, Volendam* : BEF 85 000 – ANVERS, 25 oct. 1977 : *L'artiste dans son atelier 1902*, h/t (60x26) : BEF 38 000 – AMSTERDAM, 28 nov 1979 : *Volendam 1910*, h/t (35x31) : NLG 4 000 – AMSTERDAM, 15 sep. 1981 : *Pêcheur dans sa barque*, aquar. (68,5x73) : NLG 3 800 – ANVERS, 27 avr. 1982 : *Bateau de pêche*, gche (52x86) : BEF 100 000 – AMSTERDAM, 24 oct. 1983 : *Voiliers à l'ancre*, gche (39x67) : NLG 3 200 – LOKEREN, 20 oct. 1984 : *Le port de pêche*, h/pan. (60x55) : BEF 80 000 – LOKEREN, 20 avr. 1985 : *Pêcheur dans sa*

barque 1918, gche (90x75) : **BEF 170 000** – LOKEREN, 28 mai 1988 : *Panorama depuis le sommet du moulin de Latem,* h/cart. (70x60) : **BEF 200 000** – LOKEREN, 8 oct. 1988 : *La grande place du marché à Bruxelles* 1905, h/pan. (41x44) : **BEF 200 000** – AMSTERDAM, 24 mai 1989 : *La Leie avec un voilier amarré* 1909, h/t (80,5x100) : **NLG 69 000** – AMSTERDAM, 6 nov. 1990 : *Bateaux dans un port,* h/t/cart. (26,5x38) : **NLG 4 025** – AMSTERDAM, 13 déc. 1990 : *L'ancien marché aux grains à Gand,* h/t (144x122,5) : **NLG 115 000** – LOKEREN, 21 mars 1992 : *La Leie et son canal* 1902, aquar. (22,5x37,5) : **BEF 170 000** – AMSTERDAM, 21 mai 1992 : *Barques échouées au soleil couchant* 1911, h/t (90x126) : **NLG 36 800** – AMSTERDAM, 28 oct. 1992 : *Barques de pêche sur la Zuiderzee voguant vers Volendam* 1919, aquar. et gche avec reh. de blanc/pap. (69x83) : **NLG 12 650** – LOKEREN, 5 déc. 1992 : *Voiliers au large de Volendam,* gche (50x60) : **BEF 160 000** – LOKEREN, 9 oct. 1993 : *La Lys au soleil,* h/t (57,5x70) : **BEF 380 000** – LOKEREN, 12 mars 1994 : *Ferme au bord de la Lys,* h/t (83x107) : **BEF 440 000** – AMSTERDAM, 1er juin 1994 : *Effets de soleil à Volendam* 1915, h., gche et aquar./cart. (62x71) : **NLG 28 750** – AMSTERDAM, 6 déc. 1995 : *Berge de la Lys,* h/t (57x70) : **NLG 28 750** – AMSTERDAM, 4 juin 1996 : *Maison près d'un cours d'eau,* h/t (72x71,5) : **NLG 35 400** ; *Nature morte aux fleurs et attributs du peintre,* h/pan. (42x52) : **NLG 16 520** – AMSTERDAM, 2 déc. 1997 : *Le Passeur au travail,* gche et past./pan. (31x38) : **NLG 14 991** – AMSTERDAM, 2-3 juin 1997 : *Laagwater in de braakman,* gche, past. et h/pap. (62,5x72,5) : **NLG 35 400**.

SIJTHOFF Gijsbertus Jan
Né en 1867. Mort en 1949. XIXᵉ-XXᵉ siècles. Hollandais.
Peintre de genre, intérieurs, paysages urbains.
Il a prolongé la tradition hollandaise des scènes d'intérieur.
VENTES PUBLIQUES : VIENNE, 16 mars 1976 : *Femme tricotant dans un intérieur,* h/t (43x33) : **ATS 22 000** – AMSTERDAM, 5-6 nov. 1991 : *Femmes cousant dans un intérieur,* h/t (55x67) : **NLG 3 220** – AMSTERDAM, 5-6 nov. 1991 : *Vue de Bruges,* h/t (48x59) : **NLG 2 530** – AMSTERDAM, 14 sep. 1993 : *Paysanne nourrissant un chat dans un intérieur,* h/t (60,5x50,5) : **NLG 2 185** – AMSTERDAM, 9 nov. 1993 : *Mère et enfant dans un intérieur,* h/t (94,5x74) : **NLG 5 750** – AMSTERDAM, 11 avr. 1995 : *La leçon de couture,* h/t (59x50) : **NLG 3 068** – AMSTERDAM, 19-20 fév. 1997 : *Afternoon Nap,* h/t (44,5x49,5) : **NLG 4 612**.

SIK Joseph
Né en 1922 à Budapest. XXᵉ siècle. Hongrois.
Peintre.
En 1953 à Paris, il a figuré au Salon de Mai.

SIKA Jutta
Née le 17 septembre 1877 à Linz. XXᵉ siècle. Autrichienne.
Peintre de paysages, fleurs, graveur, décorateur.
Elle reçut sa formation à Vienne, où elle s'établit. Elle exposa à Vienne,, ainsi qu'à Saint-Louis et, en 1925, à Paris.

SIKELOS
VIᵉ siècle avant J.-C. Actif à la fin du VIᵉ siècle avant J.-C. Antiquité grecque.
Peintre de vases.
Le Musée de Naples conserve de lui une amphore représentant *Athénée et deux lutteurs.*

SIKEMEIER Johan Hendrik
Né le 22 avril 1877 à Yokohama. XXᵉ siècle. Hollandais.
Peintre de portraits.
Il fut élève de l'Académie des Beaux-Arts d'Anvers. Il était actif à La Haye.
MUSÉES : LA HAYE (Stedelijk Mus.) : *Portrait de Madame Élise von Calcar.*

SIKES. Voir SYKES

SI-KIN KIU-CHE. Voir XIJIN JUSHI

SIKIRDJI Claudie
XXᵉ siècle. Française.
Peintre de paysages oniriques.
Elle expose en France.
Elle s'exprime dans une matière généreuse, profondément entaillée, creusée de sillons évocateurs, parsemée de traînées granuleuses. Il s'agit de paysages, sans doute de paysages intérieurs. On y décèle des stries de pierrailles, des étendues d'eaux pétrifiées, des murs couverts d'hiéroglyphes indéchiffrables. On ne sait de quels enfantements cette terre est lourde.

SIKKELAER Pieter Van ou Sickeleer ou Sickeleers, dit Saturnus
XVIIᵉ siècle. Éc. flamande.

Graveur au burin.
Il fut maître à Anvers en 1674 et grava des allégories.

SIKKER Anne-Marie
Née en 1941 à Copenhague. XXᵉ siècle. Active en Belgique. Danoise.
Peintre, peintre de collages, peintre de décorations murales, sculpteur, graveur.
À Copenhague, elle fut élève de l'École des Arts et Métiers et de l'Académie des Beaux-Arts ; puis, en Belgique, de l'Académie de Watermael-Boitsfort. Elle a séjourné en Amérique latine.
BIBLIOGR. : In : *Dict biogr. des artistes en Belgique depuis 1830,* Arto, Bruxelles, 1987.

SIKKINGER. Voir SICKINGER

SIKLODY Lorinc ou Lorenz
Né en 1876 à Gyergyo-Borszek. XXᵉ siècle. Hongrois.
Sculpteur de monuments, figures.
Il sculpta des figures de genre, et les monuments aux morts de Gödöllö et d'Odenbourg.

SIKO Miklos ou Nikolaus
Né en 1816 à Sopter. Mort le 5 mai 1900 à Neumarkt. XIXᵉ siècle. Hongrois.
Peintre de portraits et lithographe.
Élève de M. Barabas et de l'Académie de Munich.

SIKORSKI Jan
Né le 24 décembre 1804 à Dresde. Mort le 12 février 1887 à Varsovie. XIXᵉ siècle. Polonais.
Peintre.
Il fit ses études à Varsovie et travailla dans cette ville. Le Musée Lubomirski de Lemberg conserve de lui *Portrait du peintre A. Lesser.*

SILANION
IVᵉ siècle avant J.-C. Athénien, travaillant de 370 à 320 avant Jésus-Christ. Antiquité grecque.
Sculpteur.
Il est surtout connu pour les portraits de personnages célèbres du monde politique, philosophique, artistique ; il sculpta également des statues d'athlètes et de personnages de tragédie. Son portrait de *Platon* devint et resta longtemps le modèle de représentation du philosophe. Il s'efforça de rendre, de manière la plus expressive et la plus réaliste possible, les traits de personnages dont il fit le portrait. La plupart de ses œuvres et plus particulièrement son *Satyros* d'Olympie marquent un pas vers l'art du portrait hellénistique.

SILAS Louis
XIXᵉ siècle. Français.
Peintre de natures mortes, fleurs et fruits.
VENTES PUBLIQUES : LONDRES, 17 juin 1992 : *Chrysanthèmes, tulipes, lilas et delphiniums,* h/t (105x150) : **GBP 3 300** – LONDRES, 28 oct. 1992 : *Nature morte de fleurs d'été,* h/pan. (70x88) : **GBP 1 980** – LONDRES, 27 oct. 1993 : *Doux souvenirs du jardin de mon amie,* h/pan. (58,5x48) : **GBP 483** – AMSTERDAM, 3 sep. 1996 : *Nature morte de fleurs et de fruits,* h/pan. (74x119) : **NLG 2 191**.

SILBER Alex, pseudonyme de Meyer Werner Alex
Né en 1950 à Bâle. XXᵉ siècle. Suisse.
Dessinateur.
En 1974, au Kunstmuseum de Lucerne (Suisse) et au Musée de Bochum (Allemagne), il a participé à l'exposition *Transformer, aspect du travesti* ; en 1975 à la 9ᵉ Biennale de Paris.
Jouant sur l'ambiguïté photographie/dessin hyperréaliste, il poursuit un dialogue narcissique entre l'image captée par l'objectif de l'appareil photo et l'image renvoyée par le miroir.

SILBERATH
XVIIIᵉ siècle. Travaillant en 1769. Allemand.
Silhouettiste.

SILBERBAUER Fritz
Né le 4 avril 1883 à Leibnitz. XXᵉ siècle. Autrichien.
Peintre, peintre de compositions murales, graveur.
Il fut élève de l'Académie des Beaux-Arts de Vienne.
MUSÉES : GRAZ (Landgal.).

SILBERBERGER Stefan
Né le 16 février 1877 à Reith (près de Brixlegg). XXᵉ siècle. Autrichien.
Sculpteur de monuments, décorations.
Il acquit sa formation à Dresde et à Salzbourg.

Il a sculpté des monuments aux morts, des Crucifix, des fontaines murales.

SILBEREISEN Andreas
Né en 1673. Mort en 1766 à Augsbourg. XVIIe-XVIIIe siècles. Allemand.
Graveur au burin.
Il grava des cartes géographiques.

SILBEREISEN Andreas
Né en 1713. Mort en 1751 à Augsbourg. XVIIIe siècle. Allemand.
Graveur au burin.

SILBERMAN
Français.
Peintre verrier.
Le Musée des Vosges, à Épinal, conserve de cet artiste un vitrail colorié, provenant de la cathédrale de Strasbourg.

SILBERMANN
Mort en 1815. XIXe siècle. Allemand.
Peintre de portraits, miniatures.
Il fut élève de G. B. Casanova et travailla à Dresde.

SILBERMANN Jean Claude
Né le 31 août 1935 à Boulogne-Billancourt (Hauts-de-Seine). XXe siècle. Français.
Peintre de scènes animées, sculpteur d'assemblages, installations, aquarelliste. Surréaliste.
Il conclut des études secondaires médiocres par la découverte d'Apollinaire, Breton, Péret, Char, Rimbaud, Lautréamont, Éluard. Après quelques péripéties voyageuses, il revint à Paris en 1955. En 1956, il adhéra au groupe surréaliste et participera à ses activités jusqu'à la dissolution en 1969. En 1958, il publia un recueil de poésies *Au puits de l'Ermite*. En 1961, il commença à peindre, n'ayant pas reçu de formation spéciale, sauf pendant un séjour en Bretagne où un peintre local l'incita à peindre. Depuis environ 1975, il poursuit une carrière d'enseignant dans les Écoles des Beaux-Arts, naviguant entre obligations consenties du statut et négation de la fonction.
Il participe peu à des expositions collectives : en 1995 à Paris, il a participé à la FIAC (Foire Internationale d'Art Contemporain), présenté par la galerie Samy Kinge. Des ensembles de ses réalisations sont présentés dans des expositions individuelles, d'entre lesquelles : 1964 Paris, *Enseignes 1963-1964*, galerie Mona-Lisa, exposition préfacée par André Breton et José Pierre ; 1968 Paris, *Main droite, main gauche*, galerie Martin Malburet ; 1970 Paris, *Silbermann, sa vie, son œuvre*, galerie Lucien Durand ; 1972 Bruxelles, galerie Maya, exposition préfacée par José Pierre ; 1973 Paris, galerie Mathias Fels ; 1976 Paris, *Enseignes, Poèmes, Lacunes et Anecdotes*, Musée d'Art Moderne de la Ville ; 1979 Paris, galerie Mathias Fels ; 1980 Munich, galerie Buchholz ; 1984 Vence, galerie Chave ; 1989 Paris, galerie Samy Kinge ; 1994 Paris, Palais des Congrès ;...
Concernant les artistes qui n'ont reçu aucune formation traditionnelle, il est toujours intéressant de retracer leur parcours autodidactique. Conforme à la norme des jeunes gens qui se déterminent pour des carrières artistiques, il devait d'origine disposer de facilités pour le dessin. Toujours est-il que, dans sa pratique devenue professionnelle, il n'éprouve aucune difficulté de cet ordre. Comme il y a autant de façons de dessiner, et non pas une seule canonique, que de raisons de dessiner, il a donc dû, de lui-même, adapter ses facilités potentielles aux particularités requises par le caractère particulier de la représentation de ses imaginations les plus insolites et fantastiques. Sa peinture est une peinture d'image et de narration et non une peinture de raison plastique ; aussi a-t-il longtemps affiché un mépris supérieur pour tout ce qui concerne la technique picturale, ces peintres appellent « le métier », utilisant les couleurs et leurs modulations à son gré, comme les enfants « colorient », selon leur seule fonction nominative, et selon un goût plutôt suave. Il s'est, depuis les années quatre-vingt, intéressé tout de même à certaines autres fonctions de la couleur, notamment à ses fonctions esthétique et expressive, jusqu'à ce que la mise en couleur de ses objets atteigne à un extrême raffinement, notamment par la technique délicate des glacis transparents, qui accroît d'ailleurs leur efficacité signifiante.
Son auto-formation à la technique étant à peu près retracée, l'aspect et le contenu de ses réalisations peut être abordé. S'il a exécuté des peintures, sur divers supports, selon la présentation rectangulaire traditionnelle, en 1963 il s'affranchit de ces quelques conventions et réalisa ce qu'il appela ses *Enseignes sournoises*, figures, petits monstres, comparses et accessoires divers, imbriqués les uns dans les autres selon la méthode du collage, dessinés sur des panneaux, découpés et peints. De cette première série d'enseignes « d'un seul tenant », Silbermann écrit qu'elles « procédaient d'une organisation de type héraldique ». En 1965, dans un processus néo-dadaïste, il intégra à ses peintures des objets de rebut, planches abandonnées, chaussures usagées, etc., dans des œuvres auxquelles il donna le titre générique *Sauve qui peut*, le précisant en tant que « projet d'ex-voto pour un pilleur d'épaves ». En 1969, dans son exposition présentée sous le titre *Main gauche, main droite*, ses objets peints et installations, certains exécutés de la main droite, d'autres de la gauche, illustraient les impossibilités d'un monde qui serait fondé sur des rébus, des jeux de mots, ainsi d'un *Carnet de maladresse*, rejoignant parfois ce qu'on appelle les « objets impossibles ». Pendant quelque temps, il a partagé son activité entre les peintures-enseignes et la tradition des « objets surréalistes », certains étant construits comme des vrais jouets, macabres ou simplement énigmatiques, produits des « rencontres fortuites » initiées par Lautréamont. Désormais, on constate au fil des expositions qu'il s'implique quasi totalement dans la création de ses *Enseignes*. La population, la tératologie et le bestiaire de sa mythologie d'origine, se sont développés dans la complexité croissante de l'assemblage de leurs éléments, jusqu'à tendre à une mise en scène dans l'espace qui devient leur cadre. De celles-ci, Silbermann écrit : « Si je persiste à utiliser le mot *enseigne*, quelque discutable que cela puisse paraître, c'est en raison de son pouvoir évocateur, et aussi parce qu'il est moins étriqué que *découpage* ».
En matière de surréalité de vocation et d'intronisation, subjugué par Breton et accessoirement par lui-même, complaisant à se raconter et à se faire raconter, il recourt, pour autant que le permette une réalisation lente, à une genèse automatique des images qui s'associent à mesure qu'elles s'imposent de l'inconscient à son esprit. Méthode anti-méthodique, qui n'est pas exclusive, éventuellement, d'un préalable fil conducteur, si ténu soit-il, souvent de l'ordre du jeu de mots à mettre en images, goguenardes et inquiétantes, fondées sur un humour de l'absurde et de l'érotique. José Pierre rappelle que ce recours à l'automatisme est « la seule méthode de création qui ambitionne d'investir la totalité de la *charge libidinale* sans rien concéder aux instances répressives : contraintes morales, contraintes esthétiques... » Si les objets peints et assemblages de Jean-Claude Silbermann ressortissent au surréalisme, ce n'est aucunement au surréalisme d'images totalement irréelles, donc en cela monstrueuses, issu de Dali et Tanguy, dont la crédibilité possible requiert une technique quasi photographique de leur irréalité, mais bien plutôt, avec Paul Klee, Victor Brauner ou Léonora Carrington, à un surréalisme de créations et de situations assumées en tant qu'imaginaires mises en images, et non plus en tant qu'irréelles rendues illusionnistes, qui ne vise pas à une vraisemblance imposée et inquiétante, mais à une adhésion complice d'ordre poétique. ■ Jacques Busse

Bibliogr. : José Pierre, in : *Le Surréalisme*, in : *Hre gle de la peint.*, tome 21, Rencontre, Lausanne, 1966 – Gérald Gassiot-Talabot, in : *Opus International*, Paris, juin 1969 – José Pierre : *Enseignes 1971-73*, in : *L'Humidité*, N° 12, et librairie Les Mains libres, Paris, 1973 – J.-Cl. Silbermann : *Mais qui a salé la salade de céleri ?*, Catalogue de l'exposition *Silbermann : Enseignes, Poèmes, Lacunes et Anecdotes*, Mus. d'Art Mod. de la Ville, Paris, 1976 – J.-Cl. Silbermann : *Un Bateau autour du Cou*, Bordas, Paris, 1985 – J.-Cl. Silbermann, entretien avec Bernard Marcadé : *L'objet du délit*, textes de Philippe Audoin, André Breton, José Pierre, J.-C. Silbermann, Anne Tronche, Sixtus Éditions, Limoges, 1991, bonne documentation – in : *Diction. de l'Art Mod. et Contemp.*, Hazan, Paris, 1992.

Ventes Publiques : Paris, 6 avr. 1989 : *L'accompagnateur* 1988, sculpt. en bois découpé et peint. (H120) : **FRF 15 000** – Paris, 8 nov. 1990 : *C'est parti* 1985, h/bois (102x208) : **FRF 22 000** – Paris, 26 sep. 1991 : *Ne se prononce pas* 1968, acryl./t. (91x73) : **FRF 3 800** – Paris, 19 mars 1993 : *Une jeune fille seule* 1975, enseigne en deux parties, peint. (68x108 et 71x54,5) : **FRF 7 000** – Paris, 11 juin 1993 : *Un jeu éducatif*, acryl./t. (146x114) : **FRF 4 800** – Paris, 12 oct. 1994 : *À ouvrir en cas de danger*, objets, collage et encre/pap. dans une boîte vitrée (H. 37, L. 27, prof. 7,5) : **FRF 5 000**.

SILBERMANN Johann Andreas
Né le 26 juin 1712 à Strasbourg. Mort le 11 février 1783 à Strasbourg. XVIIIe siècle. Français.

Peintre de paysages, dessinateur.
Constructeur d'orgues et historien, il dessina de nombreuses vues de l'Alsace.

SILBERMANN Malvina
Née en 1955 à Paris. XX[e] siècle. Française.
Peintre technique mixte.
Diplômée de l'École des Beaux-Arts de Bourges. Elle participe à des expositions de groupe : 1985 Paris, Salon des Jeunes Sculpteurs ; 1989, Salon de Montrouge. Elle a montré un ensemble d'œuvre dans une exposition personnelle chez Marie-Madeleine Cariou à Paris en 1991.
Ses peintures, discrètement énigmatiques, parfois comportant une séquence, s'inspirent du monde végétal et animal.
VENTES PUBLIQUES : PARIS, 14 oct. 1991 : *Lézard* 1991, techn. mixte/pap. (14x47) : FRF 3 500.

SILBERMANN Valentin
XVI[e]-XVII[e] siècles. Allemand.
Sculpteur de sujets religieux, sculpteurs de monuments.
Il sculpta de nombreux autels, tombeaux, chaires et fontaines à Dresde et dans d'autres villes de Saxe. Il travailla également à Leipzig de 1584 à 1613.
MUSÉES : DRESDE (Mus. mun.) : buffet d'apparat.

SILBERNAGEL Endres
Mort le 2 mai 1503 à Fribourg. XV[e] siècle. Allemand.
Peintre.

SILBERNAGEL Franz
XIX[e] siècle. Actif à Bozen dans la seconde moitié du XIX[e] siècle. Autrichien.
Peintre.
Élève de l'Académie de Munich en 1838.

SILBERNAGEL Johann Jakob
Né le 5 janvier 1836 à Bozen. Mort le 27 mars 1915 à Andrian. XIX[e]-XX[e] siècles. Autrichien.
Sculpteur de statues, bustes.
À Vienne, il fut élève de Franz Melnitzky et de l'Académie des Beaux-Arts. Il vécut et fut très actif à Vienne.
MUSÉES : VIENNE (Städtisches Mus.) : *Jos. Schreyvogel*, statue.

SILBERNAGEL Karl
Né en 1837 à Berlin. Mort après 1889. XIX[e] siècle. Allemand.
Sculpteur.
Élève d'H. Heidel. Il a sculpté deux statues sur la façade du théâtre municipal de Halle *(Poésie et Vérité)*.

SILBERSCHLAGK Hans
XVI[e] siècle. Actif à Erfurt en 1587. Allemand.
Peintre.

SILBERSTEIN Nathan
Né le 12 mai 1884 à Lodz. XX[e] siècle. Actif depuis 1914 en Suisse. Polonais.
Peintre de portraits, paysages.
Il fut élève d'Angelo Janck à l'Académie des Beaux-Arts de Munich. À partir de 1914, il s'établit à Zurich.

SILBERSTEIN Otto
Né le 19 septembre 1876 à Vienne. XX[e] siècle. Autrichien.
Peintre animalier, graveur, lithographe.
Il peignait et gravait les animaux du jardin zoologique de Vienne.

SILBERT Ben
XX[e] siècle. Américain.
Peintre de paysages, fleurs, dessinateur.
Il a travaillé en Europe, notamment en Espagne.
VENTES PUBLIQUES : PARIS, 4 avr. 1945 : *Paysages*, 4 dess., ensemble : FRF 2 200 ; *Paysages, Étude d'arbre*, 4 dess., ensemble : FRF 7 400 – PARIS, 22 mai 1945 : *Ségovie*, 2 h/t, ensemble : FRF 1 400 ; *Fleurs, Paysage*, 2 h/t, ensemble : FRF 1 750.

SILBERT Marie José Jean Raymond
Né en 1862 à Aix-en-Provence (Bouches-du-Rhône). Mort en 1939. XIX[e]-XX[e] siècles. Français.
Peintre d'histoire, compositions religieuses, scènes de genre, sujets typiques, portraits, paysages animés, paysages, pastelliste.
Il fut élève de Jules Lefebvre et de Luc Olivier-Merson à l'École des Beaux-Arts de Paris. Il fit plusieurs voyages en Espagne, dans les pays du Maghreb, et en Extrême-Orient. Il figura dans des expositions collectives, à Paris : Salon des Artistes Français,

dont il devint sociétaire en 1889 ; Salon des Orientalistes Français, entre 1908 et 1933. Il fut promu chevalier de la Légion d'honneur en 1908.
Parmi ses œuvres, on mentionne : *La Légende de saint Martin de Dalmatie* – *La Légende de saint François d'Assise et du loup de Gubbio* – *Montreur de cacatoès* – *Alima marchande d'amour*.
BIBLIOGR. : Gérald Schurr, in : *Les Petits Maîtres de la peinture 1820-1920, valeur de demain*, Les Éditions de l'Amateur, t. VI, Paris, 1985.
MUSÉES : ALGER : *Tête de Gitane* – MARSEILLE (Mus. des Beaux-Arts) : *Tête de Marocain*.
VENTES PUBLIQUES : PARIS, 11 fév. 1919 : *Jeune paysanne allant au marché* : FRF 200 ; *Le bénédicité, Hollande* : FRF 245 – MARSEILLE, 18 déc. 1948 : *Lydie, négresse martiniquaise* : FRF 1 900 ; *Tête de Marocain* 1917, past. : FRF 2 100 – PARIS, 1[er] avr. 1949 : *Sur la plage* : FRF 4 800 – PARIS, 17 juin 1988 : *Jeune Berbère et son enfant* 1914, h/t (60x50) : FRF 20 000 – PARIS, 18-19 nov. 1991 : *Le marché de Kairouan*, h/t (110x167) : FRF 130 000 – PARIS, 22 avr. 1994 : *La noria à Kairouan* 1916, h/t (54x72,5) : FRF 13 100 – PARIS, 6 nov. 1995 : *La prière du matin au Maroc*, h/t (92x71) : FRF 14 500 – PARIS, 10-11 juin 1997 : *Portrait d'homme vu de trois-quarts*, h/t (32,5x25,5) : FRF 55 000.

SILBERT Max
Né le 29 novembre 1871 à Odessa. XIX[e]-XX[e] siècles. Actif et naturalisé en France. Russe-Ukrainien.
Peintre de genre.
À Paris, il fut élève de Jean Léon Gérome et d'Albert Maignan. Il y exposait au Salon des Artistes Français, dont il était sociétaire depuis 1907, 1920 médaille d'argent.
VENTES PUBLIQUES : PARIS, 28 fév. 1974 : *Le conte* : FRF 4 400 – NEW YORK, 24 jan. 1980 : *La nursery*, h/t (87,6x129,4) : USD 3 000 – LINDAU (B.), 5 oct. 1983 : *Le Concert de nuit*, h/t (60x81) : DEM 6 000 – NEW YORK, 25 mai 1988 : *Femme cousant*, h/t (81,3x63,5) : USD 4 950 – LYON, 13 nov. 1989 : *Les dentelières*, h/t (54,5x44,5) : FRF 13 000 – CHARLEVILLE-MÉZIÈRES, 19 nov. 1989 : *La grand-mère et ses petits-enfants*, h/t (55x46) : FRF 15 000 – NEW YORK, 1[er] mars 1990 : *Bergère gardant son troupeau un jour d'été au bord de la mer*, h/t (71,1x97,1) : USD 12 100 – PARIS, 6 avr. 1993 : *La cueillette des tulipes en Hollande* 1912, h/t (46x55) : FRF 11 000.

SILEI Luisa
Née le 17 février 1825 à Florence. Morte le 6 février 1898 à Rome. XIX[e] siècle. Italienne.
Paysagiste.
Élève de K. Marko. La Galerie antique et moderne de Prato conserve une œuvre de cette artiste.

SILEIKA Jonas
Né le 25 juin 1883. XX[e] siècle. Lituanien.
Peintre de portraits, paysages.
Il fut élève de l'Art Institute de Chicago, de l'Académie des Beaux-Arts de Munich. Il s'établit à Pastas Sakiai.
MUSÉES : VILNO (Gal. Nat.).

SILEM Ali
Né en 1947 à Sfisef. XX[e] siècle. Algérien.
Peintre, graveur, illustrateur.
Il fit ses études à l'École des Beaux-Arts d'Alger. Il a exposé à partir de 1972 dans des manifestations collectives en Algérie. Il présenté ses œuvres lors d'expositions personnelles à partir de 1980 en Algérie. En 1979 il a participé à la réalisation d'une fresque collective à Alger et à l'éxécution de décors et costumes pour des pièces de théatre.

SILER Johann ou Johann Matthias. Voir SILLER

SILES BADIA Alfonso
Né le 15 mars 1872 à Carthagène (Murcie). Mort le 15 avril 1956 à Carthagène. XIX[e]-XX[e] siècles. Espagnol.
Peintre de sujets religieux, scènes de genre, portraits, paysages animés, paysages d'eau, marines, natures mortes, fleurs et fruits, compositions murales, dessinateur, illustrateur, décorateur.
Il fut élève de l'École des Beaux-Arts de Madrid et du peintre José Lozano. À partir de 1890, il concilia le métier de peintre avec celui d'employé de l'Administration Navale ; en 1897, il profita d'un voyage aux Philippines pour y exposer ses œuvres. Il prit part à diverses expositions collectives, dont : 1894 Carthagène ; 1895 Madrid, obtenant une mention honorable ; 1897 Manille.
En collaboration avec Manuel Wssel de Guimbarda, il peignit le

plafond du théâtre de Carthagène, et des toiles pour la chapelle de la collégiale de Saint Patrick à Lorca (région de Murcie). Il traita les sujets les plus divers avec une prédilection pour les thèmes religieux et pour les places, rues et petites scènes de la ville de Carthagène et de ses environs. On cite de lui : *Saint Luc – Saint Matthieu – Les marins recevant le scapulaire de leur sainte patronne la Vierge du Carmel – Ecce Homo – Vue du port de Carthagène – Blanchisseuse – À bâbord toute.*
BIBLIOGR. : In : *Cien Anos de pintura en Espana y Portugal, 1830-1930,* Antiqvaria, t. X, Madrid, 1993.

SILFVERBERG Ida
Née en 1834. Morte en 1899 à Florence. XIX^e siècle. Finlandaise.
Peintre de genre et de portraits et copiste.
Elle fit ses études à Helsinki, à Dresde et à Paris.
MUSÉES : HELSINKI : *Mère près du lit de douleur de son enfant – Violonistes bohémiens – Bergerette – Portrait de l'artiste.*

SILFVERSKOG Joakim ou Silfverskong
XVIII^e siècle. Travaillant de 1740 à 1753. Suédois.
Peintre sur faïence.
Il travailla à la Manufacture de porcelaine de Rörstrand. Les Musées de Göteborg, de Hambourg et de Stockholm possèdent des œuvres de cet artiste.

SILFVERSTRALE Gustaf
Né le 4 février 1748 à Stockholm. Mort le 11 mai 1816 à Lindö. XVIII^e-XIX^e siècles. Suédois.
Dessinateur de paysages.
Élève de Jean Eric Rehn. L'Académie de Stockholm possède plusieurs œuvres de cet artiste.

SILFWERSPARRE Sophie
Née en 1783. Morte en 1815. XIX^e siècle. Suédoise.
Peintre et copiste.

SILHOUETTE Guy
XX^e siècle. Français.
Peintre de marines.
Une de ses œuvres est au Musée de la Marine à Paris.
VENTES PUBLIQUES : PARIS, 6 déc. 1990 : *Voiliers en course, sous spi avec le bateau-feu du Havre,* h/t (54x81) : **FRF 3 800.**

SILIGAI Ferenc ou Franz
Né le 22 juillet 1873 à Mocsa. Mort le 4 juin 1924 à Budapest. XIX^e-XX^e siècles. Hongrois.
Peintre de genre, paysages.
MUSÉES : BUDAPEST (Gal. mun.).

SILINI Giuseppe Niccolo di Vincenzo ou Sillini
Né en 1724 à Sienne. Mort en 1814. XVIII^e-XIX^e siècles. Italien.
Sculpteur, stucateur et architecte.
Élève d'Ercole Lelli. Il travailla pour des églises de Sienne et de Montepulciano.

SILINS Herberts
Né en 1926. XX^e siècle. Russe-Letton.
Peintre de paysages, paysages urbains, fleurs. Tendance abstraite.
De 1945 à 1948, il séjourna en Belgique et en Allemagne, où il termina ses études. Il devint membre de l'Union des Artistes en 1958. Depuis 1948 il a participé à de nombreuses expositions tant nationales qu'internationales en Pologne, Bulgarie, Allemagne, Canada, Espagne, Grèce, Angleterre, Suisse et Suède. À partir de vues ou plutôt de souvenirs de villes, Paris, de villages d'Espagne, il peint des compositions aux formes très elliptiques, stylisées, qui tendent à l'abstraction, dans l'esprit des derniers paysages de De Staël.
MUSÉES : COLOGNE (Mus. d'Art Mod. Ludwig) – MOSCOU (Gal. Tretiakov) – VARSOVIE (Mus. d'Art Contemp.).
VENTES PUBLIQUES : PARIS, 11 juil. 1990 : *Motif espagnol* 1989, h/t (125x125) : **FRF 5 200.**

SILINS Karlis
Née en 1959. XX^e siècle. Russe-Lettone.
Peintre de compositions à personnages, paysages, marines, natures mortes. Cubo-expressionniste.
Elle fit ses études à l'Académie des Beaux-Arts de Riga jusqu'en 1984. Elle fut membre de l'Union des Jeunes Artistes en 1984 et 1989, plus tard elle devint membre de l'Union des Artistes Lettons. Ses œuvres figurent dans des expositions collectives en Allemagne, États-Unis et Turquie.
Dans ses peintures aux thèmes très divers, elle exploite une écriture plastique qui se souvient de recettes stylistiques venues du cubisme, mais qu'elle transfère dans un expressionnisme vivant et enjoué.
VENTES PUBLIQUES : PARIS, 11 juil. 1990 : *Guitariste près de la mer* 1990, h/t (130x130) : **FRF 3 800** – PARIS, 14 jan. 1991 : *Les pêcheurs,* h/t (100x100) : **FRF 3 500.**

SILIPRANDI Giuseppe
Né le 28 avril 1754. Mort en 1792. XVIII^e siècle. Italien.
Médailleur et graveur au burin.
Élève de l'Académie de Parme chez Benigno Bossi. Il grava d'après Raphaël, et exécuta également des blasons.

SILIUS von Santfurt ou Zandvoort
XVI^e siècle. Actif à Malines en 1563. Éc. flamande.
Sculpteur.

SILIVANOVITCH Nikodim Juriévitch
Né le 13 décembre 1834. XIX^e siècle. Russe.
Peintre et mosaïste.
Élève de l'Académie de Saint-Pétersbourg. Il exécuta des mosaïques dans la cathédrale d'Isaak de cette ville.

SILK
XVIII^e siècle. Britannique.
Peintre.
Il travailla pour la Manufacture de porcelaine de Caughley et s'établit à Londres comme peintre sur émail.

SILK Thomas
XVIII^e siècle. Travaillant à Londres de 1772 à 1780. Britannique.
Sculpteur sur bois, designer, dessinateur.

SILL Émilie
Née à Paris. XIX^e-XX^e siècles. Française.
Peintre de genre.
Elle fut élève d'Henriette de Longchamp, d'Ernestine de Pelleport. Elle exposait à Paris, où elle débuta en 1882 au Salon des Artistes Français.

SILLA Agostino. Voir SCILLA

SILLANI Sillano
XVII^e siècle. Actif à Rome. Italien.
Sculpteur.
Il a sculpté deux statues pour l'église Saint-Charles des Quatre-Fontaines de Rome.

SILLANO Angelo
XVI^e siècle. Travaillant en 1596. Italien.
Peintre.
Il a peint une *Vierge avec l'Enfant* dans l'église Saint-Pierre, près de Spolète.

SILLARD VON PREISLINGER Brigitte
Née en 1942 à Rennes (Ille-et-Vilaine). XX^e siècle. Française.
Sculpteur, peintre, graveur. Abstrait.
Elle participe à des expositions collectives, parmi lesquelles : 1984, 1985, Salon des Artistes Français, Paris ; 1985-1991, Salon Figuration Critique, Paris ; 1990, Salon d'Automne, Paris ; 1992, Salon Comparaisons, Paris ; 1996, *Femmes au Pluriel,* Roanne ; 1996, *L'Art du verre,* château Reviers ; 1997, Mac 2000. Elle montre ses œuvres dans des expositions personnelles, dont : de 1989 à 1992, galerie Ariane, Paris ; 1994, Centre culturel de Boulogne.
Elle a obtenu le prix Charles Oulmont (fondation de France) en 1995, le prix de la sculpture sur glace de Valloire en 1997.
Attachée aux signes, symboles et mythes, elle travaille différents matériaux tels le bois, le ciment, le plâtre, la pierre, et particulièrement le verre et la glace. Elle réalise également des œuvres qui relèvent du land art.

SILLAX
V^e siècle avant J.-C. Actif à Rhegion vers 468 av. J.-C. Antiquité grecque.
Peintre.

SILLEMANS Experiens
Né vers 1611 à Amsterdam. Mort en 1653 à Amsterdam. XVII^e siècle. Hollandais.
Peintre de paysages portuaires, dessinateur, graveur.
Fils de l'Anglais Jeffery Sillemans. On cite de lui un dessin : *Vue du port d'Amsterdam.* Il privilégia la technique du burin.

Ex~ Silliman Fecit 1649

VENTES PUBLIQUES : LONDRES, 30 oct. 1981 : *Bateaux de guerre au*

large de la jetée 1652, h/pan., grisaille (15x21,5) : **GBP 5 000**.

SILLEN Herman Gustaf af
Né le 20 mai 1857 à Stockholm. Mort le 29 décembre 1908 à Stockholm. XIX^e-XX^e siècles. Suédois.
Peintre de marines.
Il reçut sa formation à Paris et à Berlin. Il fut officier de marine.

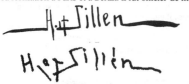

MUSÉES : STOCKHOLM (Mus. Nat.).
VENTES PUBLIQUES : NEW YORK, 25 jan. 1980 : *Bateaux de pêche au large d'un phare* 1897, h/t (131x106) : **USD 4 250** – STOCKHOLM, 26 avr. 1983 : *Marine* 1892, h/t (108x190) : **SEK 48 000** – STOCKHOLM, 4 nov. 1986 : *La flotille de pêche en mer* 1895, h/t (91x160) : **SEK 105 000** – STOCKHOLM, 19 avr. 1989 : *Marine avec des voiliers* 1901, h/t (103x79) : **SEK 115 000** – STOCKHOLM, 14 nov. 1990 : *Marine avec des voiliers et des barques de pêche dans la tempête*, h/t (30x55) : **SEK 14 000** – STOCKHOLM, 29 mai 1991 : *Voiliers et barques de pêche dans une mer déchaînée* 1879, h/t (30x55) : **SEK 15 000**.

SILLENBERG, appellation erronée. Voir SPILLENBERGER

SILLER Johann ou Siler
XVII^e siècle (?). Actif à Salzbourg. Autrichien.
Peintre.

SILLER Matthias ou Johann Matthias ou Siler
Né vers 1710 à Salzbourg. Mort à Salzbourg. XVIII^e siècle. Autrichien.
Peintre de compositions religieuses.
Il peignit pour l'Hôtel de Ville de Salzbourg, ainsi que de nombreuses perspectives.

SILLETT Emma
XVIII^e-XIX^e siècles. Active à Norwich. Britannique.
Peintre de fleurs et de fruits.
Fille de James Sillett. Le Musée de Norwich conserve une aquarelle de sa main.

SILLETT James ou Sillet ou Selleth
Né en 1764 à Norwich. Mort le 6 mai 1840 à Norwich. XVIII^e-XIX^e siècles. Britannique.
Peintre de natures mortes, fleurs et fruits, peintre de miniatures, décorateur de théâtre.
Père d'Emma Sillett. Il fut élève de la Royal Academy. Il travailla à King's Lynn en 1804 et retourna à Norwich en 1810. Il illustra l'*Histoire de Lynn*, de Richard. De 1797 à 1837, il exposa à Londres, fréquemment à la Royal Academy et quelquefois à Suffolk Street des natures mortes.
MUSÉES : NORWICH : *Fleurs et Fruits*.
VENTES PUBLIQUES : LONDRES, 19 juin 1922 : *Fleurs et fruits* : **GBP 31** – LONDRES, 21 mars 1979 : *Nature morte au gibier* 1812, h/pan. (30x46) : **GBP 1 000** – LONDRES, 5 oct. 1984 : *Vase de fleurs sur un entablement* 1810, h/t (59,6x49,5) : **GBP 2 500** – LONDRES, 12 mars 1987 : *White Sweetwater Grapes*, aquar./traits de cr. (42,5x32) : **GBP 2 200** – NEW YORK, 21 oct. 1988 : *Nature morte de fleurs*, h/t (44x35,5) : **USD 12 100** – LONDRES, 15 déc. 1993 : *Nature morte de pêches, pommes, raisin, prunes, cerises et groseilles dans une coupe avec des noisettes et un escargot sur un entablement* 1830, h/pan. (54x66,3) : **GBP 8 625** – LONDRES, 13 nov. 1996 : *Auricula*, h/pan., étude (35x26) : **GBP 32 200**.

SILLEVOORTS Mathieu
Mort le 22 septembre 1603 à Malines. XVI^e siècle. Éc. flamande.
Peintre.

SILLEVOORTS Pierre ou Gillevoorts
XVII^e siècle. Actif à Malines en 1619. Éc. flamande.
Peintre et sculpteur.

SILLIÈRES Fernand Gérard
Né à Auch (Gers). XIX^e-XX^e siècles. Français.
Peintre.
Il fut élève de Gustave Moreau, Fernand Cormon, Eugène Thirion, François Flameng à l'École des Beaux-Arts de Paris. Il

exposait à Paris, régulièrement au Salon des Artistes Français, 1900 médaille de bronze pour l'Exposition Universelle.

SILLIG Viktor von, ou Georg Viktor
Né en 1806 à Dresde. XIX^e siècle. Allemand.
Peintre de scènes militaires et graveur à l'eau-forte.
Il a gravé des batailles et des chevaux.

SILLING Carl ou Christian Carl August
Né le 11 novembre 1780 à Dresde. Mort le 4 décembre 1808 à Dresde. XVIII^e siècle. Allemand.
Dessinateur.

SILLINI Giuseppe Niccolo di Vincenzo. Voir SILINI

SILLY Alain
Né le 4 décembre 1944 à L'Isle-Adam (Val-d'Oise). XX^e siècle. Français.
Sculpteur technique mixte. Néo-dadaïste.
Il participe à des expositions collectives, notamment : en 1984, à la *II^e Biennale Européenne de Sculpture de Normandie*, au Centre d'Art Contemporain de Jouy-sur-Eure.
Il assemble des objets les plus hétéroclytes, par exemple dans sa sculpture *Du balai*, il énumère lui-même les composants, vrais ou suggérés : balai, brosse, balayette, et bouclier, et barbouillage, poils, pénis, pinceau, et palette, et peinturlurage.
BIBLIOGR. : In : Catalogue de la *II^e Biennale Européenne de Sculpture de Normandie*, Centre d'Art Contemporain, Jouy-sur-Eure, 1984.

SILO Adam ou Zilo
Né en 1674 à Amsterdam. Mort en 1756 ou 1760. XVII^e-XVIII^e siècles. Hollandais.
Peintre de portraits, marines, aquarelliste, graveur.
Il fut d'abord marin et constructeur de bateaux jusqu'en 1704, puis il travailla avec Th. Van Pee. Pierre le Grand étudia près de lui la construction des bateaux et lui fit peindre des modèles de navires et des marines. Son œuvre gravé comporte : *Mer calme, Marine avec un trois mâts, Tempête, Six marines*.

A S *ad ΛΙΙΙ* Silo

MUSÉES : SAINT-PÉTERSBOURG (Mus. de l'Ermitage) : *Marine* – VIENNE (Liechtenstein) : *Mer agitée*.
VENTES PUBLIQUES : PARIS, 24 jan. 1920 : *Portrait présumé de Pierre le Grand* : **FRF 200** – PARIS, 12 fév. 1925 : *Le Zuyderzée, pris par les glaces* : **FRF 3 020** – LONDRES, 10 nov. 1967 : *Marine* : **GNS 1 000** – AMSTERDAM, 11 mai 1971 : *Nombreux bateaux dans un paysage fluvial* : **NLG 24 000** – VIENNE, 18 sep. 1973 : *Bateaux de guerre et barques en mer* : **ATS 220 000** – LONDRES, 16 avr. 1980 : *Bateaux de guerre sous la brise*, h/t (64x84) : **GBP 5 800** – AMSTERDAM, 18 mai 1981 : *Voiliers au large de la côte*, h/t (53x68) : **NLG 14 500** – AMSTERDAM, 26 nov. 1984 : *Bateaux de guerre au large de la côte*, gche (21,4x30,4) : **NLG 4 800** – NEW YORK, 6 juin 1984 : *Bateau de guerre au large de la côte*, h/t (43,8x63) : **USD 3 000** – AMSTERDAM, 14 nov. 1988 : *La frégate hollandaise Eendracht et d'autres bâtiments approchant des côte dans le vent*, aquar. (19,2x36,1) : **NLG 10 580** – LONDRES, 15 déc. 1989 : *Embouchure d'un fleuve avec un vaisseau de guerre et d'autres embarcations*, h/t (64,5x82,5) : **GBP 17 600** – LONDRES, 20 juil. 1990 : *Vaisseaux sur le Ij avec Amsterdam au fond ; Navigation sur l'Amstel*, une paire (55, 3x73) : **GBP 11 000** – SAINT-BRIEUC, 26 nov. 1995 : *Voiliers dans un port ; Scène de port ; Voiliers et galions longeant la côte ; Combat naval*, quatre h/t (chaque 127x104) : **FRF 460 000**.

SILOE Diego de ou Siloee ou Syloe
Né vers 1495 à Burgos. Mort le 22 octobre 1563 à Grenade. XVI^e siècle. Espagnol.
Sculpteur de sujets religieux, hauts-reliefs.
Il est le fils de Gil de Siloe. Il travaille tout d'abord à Burgos avec son père qui le forme. Encore très jeune, il fait un voyage en Italie, où fleurissait l'art de Michel-Ange, qui a une grande influence sur son art. A Naples, en 1517, il participe avec Bartolomé Ordonez au retable de la chapelle Caracciolo de San Giovanni à Carbonara. De retour en Espagne, il travaille essentiellement à Burgos, 1519 à 1528, en tant que sculpteur, et à Grenade, en tant qu'architecte. Dans la cathédrale de Burgos, il exécute le tombeau de l'évêque Don Luis de Acuna, dans un style imité de celui de Pallaiuolo. Entre 1519 et 1523, il élève l'escalier doré dans le fond du bras nord du transept : ensemble particulière-

ment harmonieux dont le décor est fait de médaillons d'enfants, d'éléments végétaux et fantastiques. A Burgos il travaille surtout en collaboration avec Vigarny, entre autres au retable de saint Pierre et au retable principal de la chapelle du Connétable (1523). La personnalité de Vigarny a sans doute étouffé la personnalité de Diego de Siloe, surtout dans le domaine de l'architecture. Une fois seul à Grenade, Diego peut développer ses talents d'architecte, tout d'abord à San Jeronimo où il crée les coupoles et les stalles du chœur. Mais son travail architectural le plus important est sa participation à la construction de la cathédrale de Grenade, où il a le temps d'élever les portails (1531-1534), la rotonde, le déambulatoire (1533), et le premier étage de la tour (1538). Il exécute pour cette même cathédrale plusieurs sculptures, dont une *Vierge à l'Enfant* présentée en médaillon, des *Vertus*, des *Anges* et des *Orantes*. Le style Renaissance de cette cathédrale se retrouve à Malaga où Diego de Siloe a dû travailler autant qu'au chevet de Guadix (1541).

BIBLIOGR. : H. E. Wethey : *Gil de Siloe and his school. A study of late gothic sculpture in Burgos*, Cambridge, 1936.

VENTES PUBLIQUES : MADRID, 27 oct. 1992 : *Pietà*, albâtre, traces d'or et peint. polychrome, haut-relief (132x99,5) : ESP 30 000 000.

SILOE Gil de
XVe-XVIe siècles. Espagnol.
Sculpteur.
Père de Diego de Siloe, il est possible qu'il soit d'origine anversoise, mais tout son œuvre se concentre à Burgos. A la cathédrale, il exécute le retable de la chapelle de la Conception, et celui de sainte Anne : le Musée de Burgos conserve de lui le *Tombeau de Juan de Padilla*. Mais l'ensemble le plus important, toujours dans le secteur de Burgos, se situe à la Chartreuse de Miraflores où il sculpte le retable principal (1496-1499), exécuté en collaboration avec son fils Diego, et les tombeaux de Jean II de Castille, de son épouse Isabelle du Portugal (1486-1493), et celui de leur fils Don Alfonso. L'art de Gil de Siloe est très attaché aux motifs décoratifs, détaillant tous les costumes avec une précision qui n'ôte rien à la puissance d'expression de l'ensemble. Il a ouvert la voie à l'art renaissant espagnol, voie effectivement prise et développée par son fils.

BIBLIOGR. : Y. Benoist, in : *Dictionnaire de l'Art et des Artistes*, Hazan, Paris, 1967.

MUSÉES : BOSTON : *Saint Jean l'Évangéliste, saint Barthélemy et saint Jude Thaddée* – BURGOS (Mus. prov.) : *Tombeau de Juan de Padilla* – NEW YORK (Metropolitan Mus.) : *Madone avec l'Enfant* – *Saint Jacques le Mineur et un autre saint*.

SILOVSKY Vladimir
Né le 11 juillet 1891 à Liban. XXe siècle. Tchécoslovaque.
Graveur.
Il fut élève de Max Svabinsky à l'Académie des Beaux-Arts de Prague.
Il gravait à l'eau-forte et sur bois.

SILVA Agostino I
Né en 1620 à Morbio Inferiore. Mort en 1706. XVIIe siècle. Suisse.
Sculpteur, stucateur et architecte.
Fils de Francesco Silva I. Il fit ses études à Rome, à Urbino, à Milan et à Turin.

SILVA Agostino II
Né à Morbio Inferiore. XVIIIe siècle. Actif dans la seconde moitié du XVIIIe siècle. Suisse.
Sculpteur.
Fils de Francesco Silva III. Il exécuta des statues pour des églises de Côme.

SILVA Alfredo da
Né à Potosi. XXe siècle. Bolivien.
Peintre. Tendance cinétique.
Il a participé à de nombreuses expositions collectives dans les deux Amériques et en Europe. En 1959, il obtint le Premier Prix au Salon National de Buenos Aires ; en 1964, le Troisième Prix à la Biennale de Cordoba (Argentine).
Il a montré des ensembles de ses réalisations dans des expositions personnelles en Bolivie, au Chili, en Argentine, en Uruguay, au Pérou, aux États-Unis.
Sa peinture de projections cosmiques s'oriente vers le cinétisme.
BIBLIOGR. : In : Catalogue de l'exposition *Peintres boliviens contemporains*, Mus. d'Art Mod. de la Ville, Paris, 1973.
MUSÉES : BARRANQUILLA (Mus. d'Art Mod.) – BUENOS AIRES (Mus.

d'Art Mod.) – CARACAS (Mus. d'Art Mod.) – NEW YORK (Mus. of Mod. Art) – NEW YORK (Solomon R. Guggenheim Mus.) – LA PAZ (Mus. d'Art Mod.) – POTOSI.

SILVA Anton
XVIe siècle. Autrichien.
Sculpteur.
Il exécuta les sculptures de la tour de l'Hôtel de Ville de Brünn entre 1570 et 1577.

SILVA Antonio
Originaire du Vall'Intelvi. XVIIe siècle. Actif à la fin du XVIIe siècle. Italien.
Sculpteur.
Il a sculpté en 1698 (?) le maître-autel de l'église de Chiavenna.

SILVA Antonio da
Né le 14 février 1956. XXe siècle. Actif aussi en France. Portugais.
Peintre de compositions animées.
Il fut élève et diplômé de l'École des Beaux-Arts de Paris. Il participe à Paris et dans la périphérie aux Salons de Mai et de Montrouge. En 1985, il a montré un ensemble de ses travaux dans une exposition individuelle à la galerie de la Maison des Beaux-Arts de Paris.
Des éléments de la facture de ses peintures actuelles laissent penser qu'il fut sensible aux œuvres de Cremonini pour une facture à la fois précise et indéterminée, et de Velickovic pour l'effet de « bougé » des corps en mouvement.

SILVA Antonio Caetano da
Mort le 7 mai 1775 à Lisbonne. XVIIIe siècle. Actif à Lisbonne. Portugais.
Peintre.
Il exécuta avec J. A. Narciso des fresques dans la fonderie royale de Lisbonne.

SILVA Benedetto ou Carlo Antonio Benedetto
Né en 1705 à Morbio Inferiore. Mort en 1788. XVIIIe siècle. Suisse.
Sculpteur d'ornements et stucateur.
Fils de Francesco Silva II. Il travailla pour les églises de Balerna (Tessin), de Bologne, de Citta di Castello, de Fabriano, de Foligno, d'Orvieto et de Pérouse.

SILVA Carlos
Né à Buenos Aires, en 1930 ou en 1910 selon d'autres sources. XXe siècle. Argentin.
Peintre. Art-optique.
Il ne reçut pas d'autre formation picturale que d'avoir travaillé dans la publicité. À partir de 1955, il participe à des expositions collectives, notamment : en 1960 au Musée d'Art Moderne de Buenos Aires ; en 1965 au Musée d'Art Modeerne de Rio de Janeiro.
Sa peinture, d'emblée abstraite, avait d'abord un caractère géométrique à base de formes strictement circulaires. Au cours des années, elle est devenue plus suggestive, exploitant les illusions d'optique de l'Op'art. Carlos Silva a abouti à ce qu'on pourrait appeler un trompe-l'œil abstrait, c'est à dire à une composition de formes abstraites comportant des effets, maintenant bien connus, de volume et de profondeur, de convexité et concavité, en préservant toutefois une certaine fantaisie dans la composition.
BIBLIOGR. : Damian Bayon : Catalogue de l'exposition *Projection et Dynamisme. Six peintres argentins*, Mus. d'Art Mod. de la Ville, Paris, 1973 – in : *Diction. Univers. de la Peint.*, Le Robert, Paris, 1975.
MUSÉES : BUENOS AIRES (Mus. d'Art Mod.) – NEW YORK (Mus. of Mod. Art) – PRAGUE (Mus. Nat.).

SILVA Domingos José da
Né en 1783 à Lisbonne. Mort en 1863 à Lisbonne. XXe siècle. Portugais.
Peintre, peintre de miniatures, graveur, médailleur.
Il étudia la peinture et le dessin avec Eleuterio Manuel de Barros, et la gravure avec Joaquim Carneiro y Bartolozzi. Il fut nommé professeur à l'Académie des Beaux-Arts de Lisbonne en 1836.

SILVA Francesco I
Né en 1560 à Morbio Inferiore. Mort en 1641. XVIe-XVIIe siècles. Suisse.
Sculpteur, stucateur.
Père d'Agostino Silva I et élève de Guglielmo della Porta à Rome.
Il a sculpté huit statues dans l'Oratoire du Mont Sacré de Varese

et exécuta d'autres sculptures pour des églises de Locarno et de Côme.

SILVA Francesco II ou Giovanni Francesco
Né en 1668 à Morbio Inferiore. Mort en 1737 à Bonn. XVII^e-XVIII^e siècles. Suisse.
Sculpteur.
Fils d'Agostino Silva II. Il fit ses études à Rome chez Ercole Ferrata et exécuta des bas-reliefs pour l'église Saint-Jean de Latran. Il travailla aussi à Bologne et à Côme.

SILVA Francesco III Antonio
Né en 1731 à Morbio Inferiore. Mort après 1784. XVIII^e siècle. Suisse.
Peintre.
Fils de Benedetto Silva. Il fit ses études à Bologne et travailla à Rome et à Côme où il exécuta des fresques pour l'église des Dominicains.

SILVA Francis Augustus
Né en 1835 à New York. Mort le 31 mars 1886 à New York. XIX^e siècle. Américain.
Peintre de paysages, marines.
Musées : Brooklyn.
Ventes Publiques : New York, 20 fév. 1969 : *Bord de lac* : USD 1 600 – New York, 10 mai 1974 : *Paysage fluvial* 1873 : USD 4 500 – New York, 18 nov. 1976 : *Bord de mer* 1886, h/t (107x147,3) : USD 1 500 – New York, 27 oct. 1977 : *Brace's Rock, Cape Ann, Massachusetts* 1872, h/t (51x91,5) : USD 14 000 – New York, 3 fév. 1978 : *Bord de mer*, gche et aquar. (27x51) : USD 3 600 – New York, 23 mai 1979 : *Bord de mer, New Jersey* 1883, aquar. (20,5x37,5) : USD 4 500 – New York, 17 oct. 1980 : *Hudson River at Kingston Point*, h/t (50,8x91,5) : USD 77 500 – New York, 23 avr. 1981 : *Haverstraw Bay*, h/t (50,8x91,5) : USD 130 000 – New York, 6 déc. 1984 : *On the Hudson* 1880, h/t (50,8x91,5) : USD 35 000 – New York, 31 mai 1985 : *L'Hudson au crépuscule*, aquar. (20,6x31,3) : USD 13 000 – New York, 30 mai 1986 : *America's Cup race* 1875-1876, h/t (78,5x122,7) : USD 26 000 – New York, 4 déc. 1987 : *Seabright for Galilee* 1880, h/t (53,3x107) : USD 36 000 – New York, 30 sep. 1988 : *Dunes* 1875, h/t (26,7x76,2) : USD 9 350 – New York, 1^{er} Déc. 1988 : *Marine*, h/t (52,5x71,7) : USD 27 500 – New York, 28 sep. 1989 : *Paysage côtier*, h/t (36x61) : USD 8 800 – New York, 30 nov. 1989 : *Littoral au crépuscule* 1874, h/t (35,5x66) : USD 60 500 – New York, 29 nov. 1990 : *Soleil couchant*, h/t (50,8x91,4) : USD 33 000 – New York, 17 déc. 1990 : *Barques de pêche au clair de lune* 1880, h/t (35,6x30,5) : USD 6 050 – New York, 12 avr. 1991 : *L'approche de l'orage* 1870, h/t (35,6x30,5) : USD 8 800 – New York, 22 mai 1991 : *Vaisseaux à voile au large de Cap Ann* 1872, h/t (35,7x61,1) : USD 15 400 – New York, 26 sep. 1991 : *Lever de la lune sur la mer* 1872, h/t (35,5x61) : USD 35 200 – New York, 12 mars 1992 : *L'Hudson à Kingston Point*, h/t (35,7x61) : USD 13 000 – New York, 3 déc. 1992 : *Crépuscule de l'été* 1881, h/t (61,6x111,8) : USD 57 750 – New York, 10 mars 1993 : *Sur l'Hudson près de Haverstraw* 1872, h/t (45,7x76,2) : USD 184 000 – New York, 23 sep. 1993 : *Mer calme au crépuscule* 1873, h/t (73,7x127) : USD 255 500 – New York, 14 sep. 1995 : *Harverstraw bay*, h/t (30,5x61) : USD 36 800 – New York, 23 avr. 1997 : *Maintien du cap* 1883, h/t (40,8x30,5) : USD 8 050.

SILVA Francisco
D'origine portugaise. XVIII^e siècle. Travaillant à Séville vers 1775. Portugais.
Peintre de perspectives.

SILVA Francisco Domingos da
XX^e siècle. Brésilien.
Peintre de scènes animées. Populiste, tendance fantastique.
Il fut découvert en 1943, alors qu'il décorait au charbon et à la craie les cases des pêcheurs de Fortaleza. On lui procura un minimum de matériaux, par lesquels il produisit ensuite un œuvre considérable.
Ses créations sont issues des légendes amazoniennes et d'une faune fabuleuse et inquiétante d'araignées géantes, de dragons et autres monstres imaginaires.
Bibliogr. : Damian Bayon et Roberto Pontual : *La Peinture de l'Amérique latine au xx^e siècle*, Éditions Menges, Paris, 1990.

SILVA Giovanni
Né à Morcote. XVIII^e siècle. Actif dans la seconde moitié du XVIII^e siècle.
Peintre d'histoire et de décorations.
Il fit ses études à Bologne de 1758 à 1760.

SILVA Henrique José da
Né en 1772 ou 1773 à Lisbonne. Mort en 1834 à Rio de Janeiro. XVIII^e-XIX^e siècles. Portugais.
Peintre de compositions religieuses, portraits, graveur, dessinateur, illustrateur.
Il eut pour maître P. Alexandrino de Carvalho. Il fut nommé directeur de l'Académie des Beaux-Arts de Rio de Janeiro.
Il réalisa des panneaux religieux pour diverses églises et portraitura des personnages illustres de son époque, dont le roi don Pedro. On lui doit aussi quelques illustrations (gravures et dessins à l'encre de Chine) pour des œuvres littéraires.
Bibliogr. : In : *Cien Anos de pintura en Espana y Portugal, 1830-1930*, Antiqvaria, t. X, Madrid, 1993.

SILVA Jeronymo da
XVIII^e siècle. Actif dans la première moitié du XVIII^e siècle. Portugais.
Peintre.
Il fit ses études à Rome et peignit des sujets religieux et des portraits pour des églises de Lisbonne.

SILVA Joao Chrisostome Policarpo da
Né vers 1734 à Merceana. Mort le 20 janvier 1798 à Lisbonne. XVIII^e siècle. Portugais.
Sculpteur et peintre.
Élève de José de Almeida. Il exécuta des peintures religieuses et des statues pour les églises de Lisbonne. Il était prêtre.

SILVA Joao da
Né le 1^{er} décembre 1880 à Lisbonne. XX^e siècle. Portugais.
Sculpteur, médailleur et ciseleur.
Élève de Chaplain. Il figura aux expositions de Paris, jusqu'en 1926 ; mention honorable en 1900 (Exposition Universelle).
Ventes Publiques : Paris, 3 juil. 1996 : *Chevreau se grattant* 1924, bronze doré (H. 12) : FRF 3 200.

SILVA José Antonio da
Né en 1909. XX^e siècle. Brésilien.
Peintre de scènes animées. Populiste rural.
Ouvrier agricole à Sao Dioo do Rio Preto, dans l'État de São Paulo, il se découvrit peintre sur le tard.
Il a peint la vie des paysans, avec minutie et émerveillement, telle qu'il l'a vécue, récoltes, dressage des animaux, fêtes et invocations surnaturelles.
Bibliogr. : Damian Bayon et Roberto Pontual : *La Peinture de l'Amérique latine au xx^e siècle*, Éditions Menges, Paris, 1990.
Ventes Publiques : São Paulo, 13 sep. 1982 : *Paysage dévasté* 1971, h/t (73x105,5) : BRL 550 000 – São Paulo, 24 sep. 1986 : *La promesse* 1955, h/t (55x45) : BRL 200 000.

SILVA José Claudio da
Né en 1932. XX^e siècle. Brésilien.
Peintre de figures, paysages. Populiste expressionniste.
Originaire du « Nordeste », où la tradition populaire est vive, les paysages tropicaux de José Claudio da Silva sont empreints d'une exubérance communicative, ses personnages féminins aux formes généreuses expriment une salutaire sensualité.
Bibliogr. : Damian Bayon et Roberto Pontual : *La Peinture de l'Amérique latine au xx^e siècle*, Éditions Menges, Paris, 1990.

SILVA José Sergio de Carvalho e ou Carvalho E Silva
Né le 9 septembre 1856 à Evora. XIX^e siècle. Portugais.
Médailleur et graveur de monnaies.
Il travailla à Lisbonne et signait *S. Silva*.

SILVA Julio Hector
Né en 1930 à Entre Rios. XX^e siècle. Actif depuis 1955 en France. Argentin.
Sculpteur de monuments, peintre de compositions à personnages, figures, paysages animés. Abstrait et expressionniste.
Arrivé à Paris en 1955, il a travaillé comme typographe, metteur en page.
Il participe à de très nombreuses expositions collectives internationales, notamment à Paris régulièrement au Salon de Mai. D'entre ses expositions personnelles à travers le monde : en 1970 à Paris, importante exposition de peintures ; en 1976 à Paris, exposition de sculptures en bronze et laiton ; en 1990 à Paris, galerie Héléna Farnatzis ; en 1995 à Paris, *Torano la notte*, galerie Corinne Timsit. Ses expositions sont préfacées par Jean-Clarence Lambert, François Mathey, Julio Cortazar, Édouard Jaguer, Hubert Juin, Georges Boudaille, plumes diverses reflétant la polysémie de son œuvre foisonnante.

En peinture, son expressionnisme coloré, nerveusement graphique, tendant parfois à une organisation abstraite, le rattache à l'esprit du groupe COBRA, auquel il apporte la couleur supplémentaire de son humour exotique. Il développe le monde portant figuratif, d'une faune et d'une flore stylisées, mystérieuses, inspirées des forêts sud-américaines, dont l'écriture rappelle celle de Wifredo Lam.

En sculpture, il est abstrait et crée des monuments dont le baroquisme évoque celui de Reinhoud, autre artiste issu de COBRA. À Paris, il a créé le groupe en marbre rose du Portugal *Pygmalion* pour le Forum des Halles, et la *Dame-Lune* en marbre blanc de Carrare pour l'Esplanade de la Défense.

BIBLIOGR. : Saül Yurkievich : *Julio Silva – Les engendrements surgissent de la nuit fatale*, Artension, N° 18, Rouen, 1990.

SILVA Manuel Antonio
Mort en 1833 à Ajuda. XIXᵉ siècle. Portugais.
Peintre et dessinateur.
Il fut dessinateur au Jardin des Plantes d'Ajuda.

SILVA Oscar Pereira da
Né en 1867. Mort en 1939. XIXᵉ-XXᵉ siècles. Brésilien.
Peintre de scènes animées. Académique.
Négligeant les ressources authentiques de la tradition populaire brésilienne, il peignait ses compositions dans le style antique.

BIBLIOGR. : Damian Bayon et Roberto Pontual : *La Peinture de l'Amérique latine au xxᵉ siècle*, Éditions Menges, Paris, 1990.

VENTES PUBLIQUES : SÃO PAULO, 3 déc. 1981 : *Une maison brésilienne*, h/t (39,5x58,5) : **BRL 1 750 000** – SÃO PAULO, 23 sep. 1986 : *Le Char à bœufs* 1889, h/t (31x61) : **BRL 90 000**.

SILVA Pietro
XVIᵉ siècle. Actif à Bologne dans la seconde moitié du XVIᵉ siècle. Italien.
Sculpteur sur bois.
Il exécuta un confessionnal pour la Compagnie de Jésus de Bologne en 1581.

SILVA Ramon
Né en 1890 à Buenos Aires. XXᵉ siècle. Argentin.
Peintre de paysages. Postimpressionniste.
Il était autodidacte de formation en art. Il ne joua aucun rôle dans la recherche d'un art spécifique d'une identité argentine. Il visita la Hollande, la France, l'Italie et l'Espagne, d'où il rapporta des paysages d'inspiration cosmopolite et de facture post-impressionniste.

SILVA Vieira da. Voir **VIEIRA da SILVA Maria Helena**

SILVA William Posey
Né le 23 octobre 1859 à Savannah (Maine). Mort en 1948. XIXᵉ-XXᵉ siècles. Américain.
Peintre de paysages.
À Paris, il fut élève de Jean-Paul Laurens et Henri Royer à l'Académie Julian. Il était actif à Carmel (Californie). Il fut membre de l'Association Artistique Américaine de Paris et de la Fédération Américaine des Arts. Il obtint de nombreuses distinctions dans des expositions collectives internationales, dont, au Salon des Artistes Français de Paris, une mention honorable en 1922.

VENTES PUBLIQUES : LOS ANGELES-SAN FRANCISCO, 10 oct. 1990 : *Le matin près de Sacramento*, h/t (41x51) : **USD 4 400** – NEW YORK, 27 sep. 1996 : *Eucalyptus sur la Baie de Carmel* 1924, h/pan. (41,3x50,8) : **USD 5 750** – NEW YORK, 25 mars 1997 : *Lever de soleil dans la brume, Point Lobos, Californie*, h/t (50,8x61) : **USD 4 887**.

SILVA BAZAN Y ARCOS MENESES DE SARMIENTO
Mariana, dona, duchesse de Huescar y Arcos
Née le 14 décembre 1750 à Madrid. Morte le 17 janvier 1784 à Madrid. XVIIIᵉ siècle. Espagnole.
Peintre amateur.
Nommée, en 1766, membre honoraire de l'Académie S. Fernando, puis directrice honoraire. Elle se maria trois fois, la dernière avec le duc d'Arcos. Elle fut aussi dramaturge et poète.

SILVA-BRUHNS Ivan da
Né en 1880. Mort le 17 octobre 1980 au Cap d'Antibes (Alpes-Maritimes). XXᵉ siècle. Brésilien.
Peintre, peintre de cartons de tapisseries. Expressionniste, puis postcubiste.
Il se fixa très jeune en France. Depuis 1907, il exposa à Paris, aux Salons d'Automne et des Artistes-Décorateurs. Peu avant 1920, il aborda la technique de la tapisserie. Depuis 1950 environ, il s'était retiré au Cap d'Antibes, où il mourut à la veille de son cen-

tième anniversaire. En 1977, une exposition rétrospective lui fut consacrée à la galerie Camard à Paris.

Il fut d'abord connu pour ses thèmes expressionnistes. Au moment où il abordait la tapisserie, il fut influencé par le cubisme. Ses très nombreux cartons de tapisseries, aux décors géométriques subtilement rythmés et aux coloris raffinés, sont même franchement abstraits.

VENTES PUBLIQUES : PARIS, 22 déc. 1989 : *Composition abstraite*, h/pan. (53x45) : **FRF 4 200**.

SILVA GERALDES Ambrosio José
XVIIIᵉ siècle. Actif à Lisbonne dans la seconde moitié du XVIIIᵉ siècle. Portugais.
Peintre.
Fils et élève d'Antonio Silva Geraldes.

SILVA GERALDES Antonio da
XVIIIᵉ siècle. Actif à Lisbonne vers 1750. Portugais.
Peintre.
Il a peint un sujet religieux pour l'Ermitage de Resgate.

SILVA GERALDES Joao
XVIIIᵉ siècle. Actif à Lisbonne dans la seconde moitié du XVIIIᵉ siècle. Portugais.
Peintre.
Fils et élève d'Antonio Silva Geraldes.

SILVA GERALDES Luis Antonio
XVIIIᵉ siècle. Actif à Lisbonne dans la seconde moitié du XVIIIᵉ siècle. Portugais.
Peintre.
Neveu d'Antonio Silva Geraldes et élève de Nic. Tolentino Botelho et de José Franc. del Cusco.

SILVA GODINHO Manoel da
XIXᵉ siècle. Travaillant à Lisbonne vers 1800. Portugais.
Graveur au burin.
Élève de J. Carneiro da Silva.

SILVA MOREIRA Cypriano da
Né en 1754 à Lisbonne. Mort en 1826. XVIIIᵉ-XIXᵉ siècles. Portugais.
Médailleur et graveur de monnaies.
Élève de Joao de Figueiredo et graveur de monnaies du roi.

SILVA OEIRENSE Francisco Antonio da
Né vers 1797 à Œiras. Mort le 6 janvier 1868 à Lisbonne. XIXᵉ siècle. Portugais.
Peintre et graveur au burin.
Il fonda en 1836 l'Académie de Lisbonne et publia en 1822 un recueil de trente-deux gravures de portraits.

SILVA PAZ Lourenço da
Mort le 10 mars 1718. XVIIIᵉ siècle. Actif à Lisbonne. Portugais.
Peintre.
Il fut peintre à la Cour de Lisbonne en 1708.

SILVA PELVIDES Joao Paulo da
Né vers 1751 à Mafra. Mort le 28 décembre 1821 à Lisbonne. XVIIIᵉ-XIXᵉ siècles. Portugais.
Sculpteur.
Élève d'Al. Giusti.

SILVA PORTO Antonio Carvalho da
Né en 1850 à Porto. Mort en 1893 à Lisbonne. XIXᵉ siècle. Portugais.
Peintre de scènes de genre, portraits, paysages, paysages d'eau, animalier, dessinateur. Naturaliste.
Il étudia à l'École des Beaux-Arts de Porto, jusqu'en 1873, puis il obtint une bourse d'études pour Paris. Il entra à l'École des Beaux-Arts, où il eut pour maîtres Alexandre Cabanel et Charles Daubigny. Il séjourna en Italie, en Angleterre, Belgique et Hollande. De retour dans son pays, en 1879, il fut nommé professeur à l'École des Beaux-Arts de Lisbonne.

Il figura dans diverses expositions collectives : 1876, 1878 Salon de Paris ; 1880 Salon de la Société Nationale des Beaux-Arts de Lisbonne ; à partir de 1881 expositions du *Groupe du Leon*. Il obtint une médaille d'honneur en 1892.

Continuateur de la tradition de peintres naturalistes, tels que Camille Corot et Jean-François Millet et bien sûr Charles Daubigny, il a surtout peint des paysages, son thème de prédilection à travers lequel il porte un certain culte pour le folklore rural.

BIBLIOGR. : José August Franca : *L'Art du Portugal au xixᵉ siècle*, Lisbonne, 1967 – Diogo de Macedo : *Silva Porto*, Lisbonne, 1980

– in : *Dictionnaire de la peinture espagnole et portugaise du Moyen-Âge à nos jours*, coll. Essentiels, Larousse, Paris, 1989 – in : *Cien Anos de pintura en Espana y Portugal, 1830-1930*, Antiqvaria, t. X, Madrid, 1993.

Musées : Lisbonne (Mus. Nat. d'Art Contemp.) : *Paysage avec vue de Sintra – Le retour du marché – Bords du fleuve Ave* – Porto (Mus. Nac. Soares dos Reis) : *Les moissonneuses – Moulins de la confrérie – Un petit malheur – Tête d'enfant – Entrée du village – Bords de l'Oise – Bords de Marne – Normandie – Matinée dans l'Oise.*

SILVA RABELLO Manuel da
xvii[e] siècle. Actif à Montemor Velho dans la seconde moitié du xvii[e] siècle. Portugais.
Peintre.
Il fut peintre à la Cour de Lisbonne en 1665.

SILVA Y SANTA CRUZ Mariana de, marquise. Voir WALDSTEIN Marie Anna de, comtesse

SILVA Y VELAZQUEZ Diego Rodriguez de. Voir VELASQUEZ Diego

SILVAGNI Giovanni
Né en 1790 à Rome. Mort en 1853. xix[e] siècle. Italien.
Peintre.
Élève de G. Landi. Il peignit des tableaux d'autel pour des églises d'Ascoli Piceno, Sainte-Sabine de Rome, de Subiaco et de Toscanella. La Galerie de Parme conserve de lui *Œdipe aveugle*, et le Musée du Latran de Rome, *Flagellation de saint Antoine.*
Ventes Publiques : Paris, 5 nov. 1928 : *Nature morte* : FRF 110 – Paris, 8 mars 1929 : *Saint François d'Assise* : FRF 250 ; *L'accordéon* : FRF 95 ; *Femme au perroquet* : FRF 500.

SILVAIN Antoine
Mort après 1689. xvii[e] siècle. Actif à Paris. Français.
Peintre.
Fils d'Edme Silvain. Il fut peintre de la Cour en 1684.

SILVAIN Christian, pseudonyme de Gohimont
Né en 1950 à Eupen. xx[e] siècle. Belge.
Peintre de compositions à personnages, figures, nus, natures mortes, technique mixte, sculpteur, graveur, dessinateur. Figuration libre, tendance fantastique.
Il est autodidacte en art.
Dans ses œuvres, le dessin est à la fois dépouillé et minutieux dans le détail, la couleur austère, comme de surcroît pour préciser un détail. Dans ses compositions, éléments profanes, religieux et fantastiques mêlés, expriment symboliquement son univers personnel, d'inspiration surréaliste. Il faut toutefois signaler que, soit de par son évolution personnelle, soit qu'il passe simultanément d'une facture à une autre, certaines de ses peintures ressortissent plutôt à la figuration libre des années quatre-vingt, soit à l'art brut promu par Dubuffet.
Bibliogr. : In : *Dict biogr. des artistes en Belgique depuis 1830*, Arto, Bruxelles, 1987.
Ventes Publiques : Lokeren, 21 mars 1992 : *Composition avec des figures* 1971, techn. mixte/t. (70x80) : BEF 38 000 – Lokeren, 23 mai 1992 : *Le grand atelier* 1975, h/pan. (120x80) : BEF 130 000 – Lokeren, 10 oct. 1992 : *Julia-oiseau* 1991, techn. mixte (105x75) : BEF 26 000 – Lokeren, 15 mai 1993 : *Le temps passé* 1991, techn. mixte (45,5x26,5) : BEF 28 000 – Lokeren, 4 déc. 1993 : *Étoile bleue* 1991, techn. mixte/t. (100x70) : BEF 38 000 – Lokeren, 28 mai 1994 : *Julia-oiseau* 1991, techn. mixte (105x75) : BEF 30 000 – Lokeren, 8 oct. 1994 : *Oiseau-fleur* 1993, matériaux divers (H. 86) : BEF 80 000.

SILVAIN Edme ou Jean Edme ou Silvin ou Sylvain
Mort avant le 21 septembre 1683. xvii[e] siècle. Français.
Peintre.
Père d'Antoine, de Jean et de Gabriel Silvain. Il travailla pour l'église du Val-de-Grâce de Paris en 1667 et en 1675.

SILVAIN Gabriel
Enterré le 20 juillet 1689. xvii[e] siècle. Actif à Paris. Français.
Peintre.
Fils d'Edme Silvain et élève de l'Académie Royale de Paris.

SILVAIN Jean François
Baptisé le 3 novembre 1664. xvii[e] siècle. Actif à Paris. Français.
Peintre.
Fils d'Edme Silvain.

SILVANI Ferdinando
Né le 16 mai 1823 à Parme. Mort le 23 janvier 1899 à Parme. xix[e] siècle. Italien.

Graveur au burin.
Il fit ses études à l'Académie de Parme et chez P. Toschi. Il grava des sujets religieux.

SILVANI Gaetano
Né le 22 septembre 1798 à Parme. Mort le 6 octobre 1879 à Parme. xix[e] siècle. Italien.
Graveur au burin.
Élève d'A. Isac et de P. Toschi. Il grava des sujets religieux, des portraits et des allégories.

SILVANI Gherardo
Né le 13 décembre 1579 à Florence. Mort le 23 novembre 1675 à Florence. xvii[e] siècle. Italien.
Sculpteur et architecte.
Élève de L. Cigoli et de G. B. Caccini, il continua ses études à Rome. Il fut surtout architecte.

SILVANI Mentore
Né en 1843 à Traversetolo. xix[e] siècle. Italien.
Peintre de paysages, de décors de théâtre.
Il fut peintre-décorateur des théâtres de Venise.
Musées : Parme (Gal. de Peinture) : *Moulin près d'Ugozzolo – Les dévastations de l'inondation de Parme.*

SILVANUS C. Silvanus
Actif à l'époque romaine. Antiquité romaine.
Peintre.
Il a exécuté les peintures qui ornent le tombeau de Postumius à Carmona (Séville).

SILVEIRA Belle. Voir GORSKI

SILVEIRA Benito
Né à San Julian de Cabaleiros. Mort vers 1790 à Saint-Jacques-de-Compostelle. xviii[e] siècle. Espagnol.
Sculpteur.
Élève de Miguel Romay. Il exécuta des sculptures pour le parc du château de La Granja et pour les églises de Mellid, d'Orense, et Pontevedra, de Saint-Jacques-de-Compostelle et de Sobrado.

SILVEIRA Pedro de
Né à La Coruna. xvi[e] siècle. Actif dans la seconde moitié du xvi[e] siècle. Espagnol.
Sculpteur sur bois.
Il exécuta en 1566 plusieurs statues pour le sculpteur Diego Jardin à St-Jacques-de-Compostelle.

SILVELA Y CASADO Mateo
Né en 1863 à Madrid. xix[e]-xx[e] siècles. Espagnol.
Peintre de compositions religieuses, scènes de genre, portraits, aquarelliste, dessinateur.
Il fut élève de Casto Plasencia y Maestro, de l'École des Beaux-arts de Madrid, puis de Léon Gerome à Paris en 1883. Obtenant une bourse, il poursuivit enfin ses études à Rome. Il figura dans des expositions collectives, dont : 1883 Cercle des Beaux-Arts de Madrid ; 1887, 1890, 1892, 1895 Exposition Nationale des Beaux-Arts, Madrid, recevant une deuxième médaille en 1887.
Il a peint un *Saint François d'Assise donnant à manger aux pauvres*, pour l'église Saint-François-le-Grand de Madrid.
Bibliogr. : In : *Cien Anos de pintura en Espana y Portugal, 1830-1930*, Antiqvaria, t. X, Madrid, 1993.

SILVÉN Jakob ou Jacob ou Johan Jacob
Né le 31 août 1851 à Sillerud. Mort le 14 mars 1924 à Häslö (près de Karlskrona). xix[e]-xx[e] siècles. Suédois.
Peintre de figures, paysages animés, paysages.
Il fut élève de l'Académie des Beaux-Arts de Stockholm.
Ventes Publiques : Göteborg, 3 nov. 1982 : *Paysage d'été* 1891, h/t (54x90) : SEK 13 000 – Stockholm, 16 nov. 1983 : *Marine*, h/t (81x123) : SEK 12 000 – Stockholm, 19 avr. 1989 : *Prairie fleurie avec une maison dans un bouquet d'arbres au fond* 1894, h/t (52x88) : SEK 34 000 – Stockholm, 15 nov. 1989 : *Paysage printanier avec des maisons rouges près d'un lac*, h/pan. (15x23) : SEK 8 700 – Stockholm, 16 mai 1990 : *Bétail près d'une ferme dans une île suédoise*, h/pan. (24x62) : SEK 16 000.

SILVENA Bento Coelho da. Voir COELHO da Silveira Bento

SILVERA Eudoro
Né en 1917 à Panama. xx[e] siècle. Panaméen.
Peintre.
Il a étudié la peinture à Panama et à Munich, la musique à New York. En 1953 et en 1957, il a obtenu le Premier Prix *Ricardo Miro* à Panama.

SILVERIO de Lellis. Voir **LELLIS Silverio de**

SILVERMAN Burton
Né en 1928 à Brooklyn (New York). xxᵉ siècle.
Peintre de portraits, peintre à la gouache, aquarelliste, pastelliste, dessinateur, illustrateur.
Il fréquenta l'Institut Pratt et l'Art Student's League à New York de 1946 à 1949. Il a participé à de nombreuses expositions aux États Unis et remporté fréquemment des récompenses. Il est l'auteur de plusieurs ouvrages concernant ses techniques dont *Briser les règles de l'aquarelle*.
Il a délaissé le modernisme et l'expression abstraite pour se consacrer au portrait et à la reproduction classique des humains. Ses portraits dans le *New Yorker Magazine* sont devenus une institution.
Ventes Publiques : New York, 15 mai 1991 : *Fiat 600* 1967, h/t (94,6x94,6) : USD 3 860 – New York, 3 déc. 1992 : *La Femme au chapeau de plage* 1982, aquar., gche et cr./cart. (59,7x36,2) : USD 3 850.

SILVERMAN Martin
Né en 1950. xxᵉ siècle.
Sculpteur de figures typiques.
Par le choix des matériaux et le traitement peint de ses sculptures, il leur confère un caractère réaliste, d'autant plus efficace lorsqu'il traite des personnages du quotidien.
Ventes Publiques : New York, 10 nov. 1988 : *L'Homme d'affaires* 1981, bronze (101,6x45,7x40,7) : USD 6 600 – New York, 14 fév. 1989 : *Ange gardien*, bronze/piedestal (195x124,5x83) : USD 6 600 – New York, 5 oct. 1989 : *L'Homme au sac*, bronze peint (27,2x40x12,7) : USD 4 070 – New York, 1ᵉʳ nov. 1994 : *Personnage de vaudeville* 1989, bronze/bois (180,3x48,3x40,7) : USD 1 610.

SILVERTHORNE Jeanne
xxᵉ siècle. Française.
Sculpteur d'assemblages.
En 1994-95 à Paris, la galerie Nathalie Obadia a montré une exposition d'un ensemble de ses assemblages hétéroclites.
Musées : Paris (FNAC) : *Sans titre* 1994, objet.

SILVESTER. Voir aussi **SYLVESTER**

SILVESTER
xviiiᵉ siècle. Actif à Londres de 1780 à 1790. Britannique.
Sculpteur de bustes, sculpteur-modeleur de cire.
Il exposa des statuettes de cire en 1782 et en 1785. Il a également réalisé des bustes en marbre. La Galerie Nationale de Portraits de Londres conserve de lui un *Buste de Wesley*. Probablement identique au sculpteur sur cire Sylvester, mort à Dublin.

SILVESTER Lucas ou Silvestre
xviᵉ siècle. Éc. flamande.
Sculpteur.
Il refit le tabernacle détruit dans la cathédrale Saint-Bavo de Gand en 1566. Il travailla à Gand jusqu'en 1581.

SILVESTRE, Mme
xixᵉ siècle. Française.
Peintre de portraits.
Élève de Regnault. Elle débuta au Salon de Paris en 1879.

SILVESTRE Albert
Né en 1869 à Genève. xixᵉ-xxᵉ siècles. Suisse.
Peintre de paysages.
Il exposa à Paris, en 1900 au Salon des Artistes Français pour l'Exposition Universelle, obtenant une médaille de bronze.
Musées : Bucarest (Mus. Simu) : *À Mondon* – Genève (Mus. Rath) : *La dune* – *Yvoire* – Neuchâtel – Saint-Gall.
Ventes Publiques : New York, 9 déc. 1982 : *Sur la plage*, h/t (46x61) : USD 1 600.

SILVESTRE Alexandre
Né le 27 décembre 1672 à Paris. xviiᵉ-xviiiᵉ siècles. Français.
Graveur.
Il était l'un des fils de Israël Silvestre le Jeune. On a peu de détails sur cet artiste. On a de lui quelques pièces gravées et l'on sait qu'il entra dans les ordres. Il fit une traduction de l'*Imitation de Jésus-Christ* en vers latins, publiée en 1709.

SILVESTRE Antonin Désiré
Né à Bréhal (Manche). xixᵉ-xxᵉ siècles. Français.
Peintre de genre.
À Paris, il fut élève de Léon Bonnat. Il y exposait au Salon des Artistes Français, 1908 médaille de troisième classe et Prix Maguebone-Lefebvre-Glaize, 1909 sociétaire.

Ventes Publiques : Paris, 3 juin 1988 : *Les musiciens*, h/t (90x120) : FRF 9 000.

SILVESTRE Armand
Né en 1921 à Liège. xxᵉ siècle. Belge.
Peintre. Abstrait-lyrique.
Il fut élève de l'Académie des Beaux-Arts de Liège.
Sa peinture, au chromatisme généreux, est représentative de l'abstraction-lyrique internationale des années cinquante.
Bibliogr. : In : *Dict biogr. des artistes en Belgique depuis 1830*, Arto, Bruxelles, 1987.

SILVESTRE Augustin François de, baron
Né le 7 décembre 1762 à Versailles. Mort le 4 août 1851 à Paris. xviiiᵉ-xixᵉ siècles. Français.
Peintre et dessinateur.
Élève de son père Jacques-Augustin de Silvestre. Il alla à Rome et y travailla pendant quatre ans. La charge de maître de dessin des Enfants de France dont les Silvestre étaient titulaires depuis Israël, avait été supprimée lorsqu'il revint en France : il obtint, comme compensation, la place de bibliothécaire adjoint et lecteur du comte de Provence (depuis Louis XVIII). Il abandonna les Beaux-Arts pour la Science. Pendant la Révolution et le Premier Empire il occupa des fonctions importantes dans l'administration. Il fut membre de l'Académie des Sciences en 1809. Après la Restauration il reprit près de Louis XVIII sa place de lecteur, puis celle de bibliothécaire. Il fut créé baron. Après 1830, il vécut une existence très retirée ne s'occupant que de sciences.

SILVESTRE Charles François de
Né le 10 avril 1667 à Paris. Mort le 8 février 1738 à Versailles. xviiᵉ-xviiiᵉ siècles. Français.
Peintre, dessinateur et graveur au burin.
Fils aîné d'Israël Silvestre le Jeune. Il fut élève de son père, de Charles Lebrun et de J. Parrocel. Il alla en Italie compléter ses études. Il succéda à son père comme maître de dessin des Enfants de France. Il était graveur et peintre du roi de Pologne et fut anobli par Auguste III. On donne généralement 1738 comme date de sa mort, mais comme il fut anobli en même temps que son frère Louis le Jeune, en 1741, il y a lieu de fixer sa mort après cette date.
On cite de lui des paysages et des gravures d'après ses propres dessins ou des œuvres de son frère Louis le Jeune. Il épousa Suzanne Thuret la sœur du célèbre horloger Jacques Thuret. Deux de ses enfants, Nicolas-Charles et Suzanne, furent artistes.

SILVESTRE François
Né vers 1620 à Nancy. xviiᵉ siècle. Français.
Dessinateur et graveur.
Fils aîné de Gilles Silvestre. Il a gravé des paysages. Certains biographes le disent élève de son père. Ce fait paraît douteux : les deux frères François et Israël le Jeune étaient à peu près du même âge ; une tradition très sérieuse fait le cadet orphelin très jeune. Gilles nous semble, tout au plus, avoir pu commencer l'éducation artistique de François.

SILVESTRE François Charles de
Né vers 1712 à Paris. Mort le 10 janvier 1780 à Paris. xviiiᵉ siècle. Français.
Peintre.
Fils de Louis de Silvestre le Jeune. Peintre du roi de Pologne, Électeur de Saxe. Cité dans l'acte de décès de son père, 12 avril 1760.

SILVESTRE Gilles
Né vers 1590 à Nancy. Mort vers 1631 à Nancy. xviiᵉ siècle. Français.
Peintre verrier.
Issu de la famille écossaise Silvester établie en Lorraine au xviᵉ siècle. Gilles épousa Élisabeth Henriet, fille de Claude Henriet peintre verrier du duc de Lorraine. Bien qu'il eût un certain âge à l'époque de son mariage, il s'adonna à la peinture avec succès.

SILVESTRE Henri
Né le 4 septembre 1842 à Genève. Mort le 20 novembre 1900 à La Tour-de-Peilz. xixᵉ siècle. Suisse.
Peintre, metteur en scène et illustrateur.
Il fit ses études en France et en Belgique. Le Musée Rath, à Genève, conserve de lui *Une rue à Coppel* (aquarelle).

SILVESTRE Israël, l'Ancien
xviᵉ siècle. Éc. flamande.
Graveur de portraits.
Vers 1542, il était actif à Anvers.

SILVESTRE Israël, le Jeune

Né le 3 août 1621 à Nancy. Mort le 11 octobre 1691 à Paris. XVIIe siècle. Français.

Graveur, dessinateur.

Ayant perdu son père fort jeune, Israël Silvestre vint à Paris près de son oncle et parrain, Israël Henriet, grand ami et éditeur de Jacques Callot, et qui avait donné des leçons de dessin à Louis XIII. Sous la direction de son oncle, Silvestre acquit un remarquable talent de dessinateur et de graveur à l'eau-forte. De 1640 à 1655, il voyagea en France et en Italie. Son extraordinaire facilité de travail lui permit de réunir un nombre considérable de croquis, dont il grava un certain nombre dans la suite. En 1661, Israël perdit son oncle, dont il était le seul héritier. Il se trouvait propriétaire d'une grande partie de l'œuvre de Callot et y joignit les planches que sa veuve possédait encore : les planches gravées par Stefano depuis son retour à Florence ainsi que celles exploitées par Henriet s'ajoutaient à son fonds, qu'il augmenta constamment de ses intéressantes productions. Ce fut peu après, semble-t-il, qu'il épousa Henriette Schmart, dont la sœur, Élizabeth, était la femme du peintre nancéen Jean Nocret. Israël Silvestre eut une nombreuse famille : quatre de ses enfants, Charles François, Louis l'Aîné, Alexandre et Louis le Jeune, furent artistes. Le dauphin fut parrain de son fils Louis l'Aîné, le 16 mars 1669. Israël Silvestre fut choisi comme maître de dessin de Monseigneur, dauphin de France. Il avait en même temps le brevet de maître de dessin des pages des Grandes et Petites Écuries du roi.

Après son installation à Paris, en 1655, il adopta un style moins spontané, délaissant l'eau-forte pour le burin. Israël Silvestre tient le milieu entre Callot et Stefano della Bella. À la demande de Louis XIV, il réalisa des pièces d'une inspiration solennelle : *Courses de testes et de bagues*, de 1622 : *Les Plaisirs de l'île enchantée*, de 1664 : et surtout, la gravure des *Bâtiments Royaux*, auxquels il sut donner un caractère de paysage, dépassant le simple relevé topographique.

BIBLIOGR. : L. E. Faucheux : *Catalogue raisonné de toutes les estampes qui forment l'œuvre d'Israël Silvestre, précédé d'une notice sur sa vie,* Paris, 1969.

MUSÉES : LONDRES (British Mus.) : dessins – PARIS (Mus. du Louvre) : dessins.

VENTES PUBLIQUES : PARIS, 1767 : *Un calme sur mer ; Une tempête,* pl. : **FRF 50** – PARIS, 1773 : *L'arc de Titus ; Ruines,* deux dess. : **FRF 48** – PARIS, 1811 : *Vue du portail de l'église Saint-Pierre de Rome et de divers monuments,* dess. : **FRF 73** – PARIS, 1865 : *Vue de l'église Saint-Jean de Lyon,* dess. à la pl. : **FRF 39** – PARIS, 1883 : *Vue et perspective de la place Saint-Marc à Venise,* pl. et lav. d'encre de Chine : **FRF 105** – PARIS, 30 oct. 1928 : *Paysages animés de personnages,* dess. : **FRF 165** – BERNE, 25 juin 1982 : *Vue de Lyon sur le Rhône* vers 1670, pl. (21,1x25,2) : **CHF 3 800** – BERNE, 20 juin 1986 : *Les Églises des Stations de Rome,* page de titre et suite de dix eaux-fortes : **CHF 2 000** – LONDRES, 2 juil. 1991 : *Vue d'une fontaine dans le parc de Fontainebleau,* craie noire, encre brune et lav. gris (11,3x24,5) : **GBP 1 430.**

SILVESTRE Jacques Augustin de

Né le 1er août 1719 à Paris. Mort le 10 juillet 1809 à Paris. XVIIIe siècle. Français.

Peintre et dessinateur.

Fils et élève de Nicolas Charles de Silvestre. Il alla en Italie et séjourna à Rome pendant trois ans, copiant les principaux chefs-d'œuvre réunis dans la ville éternelle. Il succéda à son père dans les fonctions de maître de dessin des enfants de France. C'était comme son père, un grand amateur d'art. Sa magnifique collection fut vendue en 1810.

SILVESTRE Louis, dit **Louis l'Aîné**

Né le 20 mars 1669 à Paris. Mort le 18 avril 1740 à Paris. XVIIe-XVIIIe siècles. Français.

Paysagiste et aquafortiste.

Second fils d'Israël Silvestre le Jeune. On peut, semble-t-il, lui donner les mêmes maîtres qu'à son frère Louis le Jeune, ou tout au moins son père et Charles Le Brun. Il était le filleul du dauphin. Il maria une de ses filles au peintre Louis Barerre, membre de l'Académie de Saint-Luc, cité dans son acte de décès.

SILVESTRE Louis, le Jeune

Né le 23 juin 1675 à Sceaux. Mort le 11 avril 1760 à Paris. XVIIIe siècle. Français.

Peintre d'histoire, portraits, décorateur.

Quatrième fils d'Israël Silvestre le Jeune, il fut tout d'abord

l'élève de son père, puis de Charles Le Brun et de Bon Boulogne. En 1701, il alla en Italie et travailla à Rome avec Carlo Maratti. De retour à Paris, il fut nommé membre de l'Académie Royale le 24 mars 1702, adjoint à professeur le 5 janvier 1704, professeur le 3 juillet 1706, recteur le 7 juin 1748, et enfin directeur le 29 juillet 1752. En 1716 (les documents polonais disent en 1725), il fut appelé à Dresde ; en 1724, il fut nommé premier peintre de la cour, et, en 1727, directeur de l'Académie de cette ville. En même temps qu'à Dresde, il travailla à Varsovie et, notamment, y décora le Palais Royal. Lors de son retour en France en 1741, le roi de Pologne, Auguste III, lui donna des lettres de noblesse ainsi qu'à son frère Charles François. (Certains biographes français donnent 1742 comme date des lettres de noblesse. Celle de 1741, que nous indiquons est fournie par des documents polonais.) Louis Silvestre le Jeune a exposé, à Paris aux Salons de 1704, de 1750, de 1757. Silvestre peignit le troisième Mai de Notre-Dame en 1703. Il décora plusieurs pièces du Palais Électoral de Zwinger.

Il décora la salle de Parade de l'ancien château royal de Dresde de quatre tableaux, aujourd'hui dispersés, représentant : *Persée et Andromède, Vénus et Vulcain, Bacchus et Arianne, Latone et les paysans de Lycie.* cette dernière œuvre s'inspire du tableau de Jean Jouvenet, peint pour le château de Marly.

L. Silvestre.

BIBLIOGR. : Roger Armand Weigert : *Documents inédits sur Louis de Silvestre, suivis du Catalogue de son œuvre,* Archives de la Société de l'Art Français, Paris, 1932.

MUSÉES : BRUXELLES : *La Légende de saint Benoît,* huit tableaux – COMPIÈGNE : *Arion sur le dauphin* – COPENHAGUE (Mus. des Beaux-Arts) : *Le comte Jorgen Schell* – CRACOVIE (Mus. Nat.) : *La comtesse Branicka – Un prince de la maison royale de France* – DESSAU : *Frédéric Henri Eugène, prince d'Anhalt-Dessau* – DRESDE : *Le général Jan de Bodt – Nessus et Déjanire poursuivis par Hercule – Rencontre de l'impératrice Amélie avec sa fille Maria Josépha et de son mari, le roi Auguste III – Auguste III en cavalier – Auguste III Kronprinz – Auguste II le Fort, roi de Pologne, et Frédéric Guillaume Ier de Prusse – Marie Josèphe d'Autriche, princesse de Saxe* – LEIPZIG : *Portrait présumé du jeune comte Ch. Albert Henri de Brühl* – LEIPZIG (Mus. des Beaux-Arts) : *Frédéric Christian, prince de Saxe* – MADRID (Prado) : *Marie Amélie, princesse de Saxe et reine d'Espagne* – MONTPELLIER : *Création de l'homme par Prométhée* – MUNICH : *Emmanuel François Joseph de Bavière – Marie Antonie, princesse de Saxe* – PARIS (Mus. du Louvre) : *Lavement des pieds – Scène de la vie de saint Benoît* – SAINT-PÉTERSBOURG (Mus. de l'Ermitage) : *Marie Louise Élisabeth, duchesse de Berry* – TOURS : *Marie Louise Élisabeth, duchesse de Berry* – VARSOVIE (Gal. du roi Stanislas Auguste) : *Portrait du prince Michel Garloryski – Portrait du prince Sulwouski* – VARSOVIE (Mus. Nat.) : *Nègre chatouillant une dormeuse – Un pacha et deux Turques – Henri comte de Brühl – Portrait d'un inconnu – La comtesse Branicka* – VERSAILLES : *Duchesse de Berry – Louis XIV reçoit à Fontainebleau l'électeur de Saxe 1714 – Frédéric-Auguste II, roi de Pologne – Marie Josèphe d'Autriche, reine de Pologne.*

VENTES PUBLIQUES : PARIS, 12 déc. 1932 : *Saint Michel terrassant le dragon,* dess. à la sanguine : **FRF 550** – LONDRES, 10-14 juil. 1936 : *Le Louvre,* pl. et lav. : **GBP 336** – PARIS, 26 juin 1981 : *Portrait présumé du comte Jacob Heinrich Fleming,* h/t (250x170) : **FRF 72 000** – NEW YORK, 12 juin 1982 : *Scène de sacrifice,* sanguine (28,7x38,2) : **USD 1 700** – MONTE-CARLO, 26 juin 1983 : *Cimon et Éphigène,* h/t (65x81) : **FRF 28 000** – PARIS, 25 nov. 1985 : *Renaud et Armide,* h/t (97,5x130,5) : **FRF 57 000** – NEW YORK, 17 jan. 1986 : *L'enlèvement de Perséphone,* h/t (133,5x112,5) : **USD 25 000** – PARIS, 13 déc. 1989 : *Renaud et Armide,* h/t (98x129) : **FRF 59 000** – PARIS, 9 avr. 1991 : *Latone et les paysans de Lycie,* h/t (128x101,5) : **FRF 150 000** – NEW YORK, 16 jan. 1992 : *Portrait de Marie Josèphe, Reine de Pologne, électrice de Saxe et archiduchesse d'Autriche en robe brodée avec près d'elle les attributs de la royauté et un perroquet mangeant du raisin,* h/t (146x11,8) : **USD 46 200** – MONACO, 20 juin 1992 : *Saint Paul guérissant le paralytique,* craies noire et blanche/pap. brun (35x27) : **FRF 68 820.**

SILVESTRE Lucas. Voir **SILVESTER**

SILVESTRE Marie Catherine

Née en 1680 à Paris. Morte le 15 octobre 1743 à Dresde. XVIIIe siècle. Française.

Peintre.

Femme de Louis Silvestre le Jeune. Elle copia de nombreux portraits exécutés par son mari. Le Musée de la Résistance de Munich conserve d'elle les portraits des princesses Marie-Anne, Marie-Josèphe et Marie-Amélie de Saxe-Pologne ; mais ils sont peut-être de Marie-Maximilienne S.

SILVESTRE Marie Maximilienne de
Née en 1708 à Paris. Morte en 1797 à Paris. XVIII[e] siècle. Française.
Peintre et dessinatrice.
Fille de Louis Silvestre le Jeune. La Bibliothèque Municipale de Versailles conserve d'elle le portrait de *Goldoni* (dessin).

SILVESTRE Nicolas Charles de
Né le 7 mars 1699 à Versailles. Mort le 30 avril 1767 à Valenton. XVIII[e] siècle. Français.
Peintre d'histoire, compositions religieuses, scènes de genre, graveur, dessinateur.
Il fut l'élève de son père Charles François Silvestre. Il succéda à son père comme maître de dessin des enfants de France, mais il le suppléait et en avait le titre, dès son mariage avec Marguerite Le Bas, fille du célèbre graveur, le 6 avril 1717. Il fut reçu académicien le 30 décembre 1747, sur un paysage. Mariette semble le considérer comme un amateur passionné d'estampes et de dessins.
VENTES PUBLIQUES : PARIS, 1881 : *Sujets et grand nombre de vues et de paysages*, h., esquisses, et contre-épreuves dans un volume : **FRF 100** – PARIS, 1882 : *Paysages coupés par des cours d'eau avec habitations et personnages au premier plan*, quatre dess. à la pl. : **FRF 40** – PARIS, 30 avr. 1924 : *Le marchand de mort aux rats* : **FRF 480** – PARIS, 20 mai 1927 : *Un homme étendu, accoudé sur une pierre*, sanguine reh. : **FRF 17 100** – PARIS, 7 déc. 1934 : *Portrait présumé de l'artiste*, sanguine reh. de blanc et de gche : **FRF 4 800** – NEW YORK, 18 jan. 1984 : *Paysage au palais*, sanguine (19,8x30,2) : **USD 1 400** – PARIS, 26 juin 1987 : *Paysage*, sanguine (28,5x38) : **FRF 12 800** – LONDRES, 2 juil. 1991 : *Paysage boisé avec des personnages devant une taverne et la ville au fond*, dess. dans un cercle à la craie rouge (24,4x24,6) : **GBP 7 700** – PARIS, 17 juin 1994 : *Paysage avec une entrée de ville*, sanguine (26,3x41,5) : **FRF 20 000**.

SILVESTRE Paul
Né le 17 février 1884 à Toulouse (Hte-Garonne). XX[e] siècle. Français.
Sculpteur de monuments, sujets de genre.
À l'École des Beaux-Arts de Paris, il fut élève d'Antonin Mercié et de Jean Antonin Carlès. En 1912, il obtint le Grand Prix de Rome de Sculpture. Il exposait au Salon des Artistes Français, 1910 mention honorable, 1922 médaille d'argent, 1926 chevalier de la Légion d'honneur, 1930 médaille d'or. Sociétaire hors-concours, il reçut un diplôme d'honneur pour l'Exposition Internationale de 1937.
Il sculpta des monuments aux morts et des sujets plus légers.
VENTES PUBLIQUES : LONDRES, 25 nov. 1981 : *Têtes de fontaine*, bronze, une paire (chaque H. 51) : **GBP 1 100** – NEW YORK, 26 mars 1983 : *Bacchus enfant entre deux oies*, bronze patine noire nuancée gris vert (H. 49,5 et l. 45) : **USD 1 400** – LONDRES, 2 mai 1985 : *Diane chasseresse* vers 1930, bronze, cire perdue (H. 152,4) : **GBP 6 500** – MONTRÉAL, 23-24 nov. 1993 : *Pincée par un cygne*, bronze (H. 18,3, L. 37,5) : **CAD 850**.

SILVESTRE R., Mme
XIX[e] siècle. Française.
Paysagiste.
Elle exposa au Salon de Paris entre 1837 et 1844.
VENTES PUBLIQUES : PARIS, 7 et 8 juin 1928 : *Paysage avec fontaine*, cr. noir : **FRF 4 100**.

SILVESTRE Suzanne Élisabeth, plus tard Mme Lemoine
Née le 14 juin 1694 à Paris. XVIII[e] siècle. Française.
Graveur.
Fille de Charles François et sœur de Nicolas Charles Silvestre. Élève de son père. Elle épousa le sculpteur Jean-Baptiste Lemoine I[er] (et non le peintre François Lemoine, comme le dit à tort le Dictionnaire de Bellier de la Chavignerie). Elle a gravé des portraits d'après Rubens, Van Dyck, Noiret, Largillière, Le Brun et Vivien.

SILVESTRE de Ravenne
III[e] siècle.
Peintre de sujets d'histoire.

On conserve de lui au Musée de Reims : *La Chute de Phaéton*, dessin. Cité par Ris-Paquot.

SILVESTRE DU PERRON Edmond Pierre Henri Adolphe
Né le 4 janvier 1823 à Villers-Farlay (Jura). Mort le 14 mars 1889 à Salins (Jura). XIX[e] siècle. Français.
Peintre.
Fils ou petit-fils (?) de Louis François Silvestre du Perron. Il était prêtre.

SILVESTRE DU PERRON Louis François
Né en 1750 (?). Mort le 3 mai 1830 à Villers-Farlay (Jura). XVIII[e]-XIX[e] siècles. Français.
Peintre de marines et officier.
Le Musée de Villers-Farlay conserve une peinture de cet artiste.

SILVESTRI Carlo
Né le 4 novembre 1821 à Abbiategrasso (Lombardie). Mort le 29 septembre 1883 à Milan. XIX[e] siècle. Italien.
Peintre de genre et portraitiste.
Père d'Oreste Silvestre et élève de l'Académie de la Brera de Milan.

SILVESTRI Ester
XIX[e] siècle. Active dans la première moitié du XIX[e] siècle. Italienne.
Graveur au burin.
Élève d'Anderloni. Elle grava des portraits.

SILVESTRI Gino
Né en 1928 à Belluno (Vénétie). XX[e] siècle. Actif depuis 1958 en France. Italien.
Peintre. Abstrait-informel, tendance abstrait-monochrome.
Il est autodidacte en art. Il s'est établi à Paris.
Il montre des ensembles de peintures dans des expositions personnelles : 1991 Paris, Palais de l'UNESCO ; en 1992 à Paris, présenté à la FIAC (Foire Internationale d'Art Contemporain) par la galerie Weiller ;...
Sur de grands formats, presque toujours en monochrome, il développe des séries d'à peu près un même signe informel, soit en plus clair, soit en plus sombre que la couleur du fond.
BIBLIOGR. : Jean-Luc Chalumeau : *Gino Silvestri*, in : Opus International, N° 129, Paris, automne 1992.

SILVESTRI Guglielmo
Né le 9 juillet 1763 à Parme. XVIII[e] siècle. Italien.
Graveur au burin.
Élève de l'Académie de Parme. Il grava des vues de Modène, des portraits et des sujets religieux.

SILVESTRI Oreste
Né le 5 septembre 1858 à Pollone. XIX[e]-XX[e] siècles. Italien.
Peintre de genre, paysages, graveur, restaurateur.
Fils de Carlo Silvestri. Il fut élève de l'Académie de la Bréra à Milan. Il était actif à Milan. Il exposa à Rome et Turin.

SILVESTRI Pietro
XVIII[e] siècle. Actif dans la première moitié du XVIII[e] siècle. Italien.
Médailleur.
Il a gravé des médailles à l'effigie des cardinaux *Pietro Ottoboni* et *Livio Odescalchi*.

SILVESTRI Tomaso
Né vers 1748 à Fleims. XVIII[e] siècle. Italien.
Sculpteur et graveur au burin.
Il travailla à Trente et grava des portraits.

SILVESTRI Tullio
Né le 19 août 1880 à Venise. XX[e] siècle. Italien.
Peintre de genre, portraits, paysages.
Il était de formation autodidacte. Il était actif à Zoppola. Il séjourna en Pologne et à Trieste.

SILVESTRINI Cosmo. Voir SALVESTRINI

SILVESTRINI Cristoforo
Né en 1750 à Rome. Mort vers 1813. XVIII[e]-XIX[e] siècles. Italien.
Graveur au burin.

SILVESTRO Barbeta di Pietro
XV[e]-XVI[e] siècles. Actif à Venise. Italien.

Mosaïste.

Il subit l'influence de Castagno et exécuta deux mosaïques dans la cathédrale Saint-Marc de Venise en 1458.

SILVESTRO Giovanni

Né en 1880 à Montanaro. xixᵉ-xxᵉ siècles. Italien.

Peintre de sujets religieux, scènes de genre, architectures, compositions murales, dessinateur.

Il fut élève de l'Académie des Beaux-Arts de Turin. Il était le père d'Oreste Sivestro.

Il travailla pour des églises de Turin.

Ventes Publiques : Paris, 1ᵉʳ fév. 1950 : *Intérieur de palais*, lav. et sépia : FRF **1 000** – Paris, 22 déc. 1950 : *Le Val-de-Grâce*, pl. et lav. : FRF **7 100**.

SILVESTRO Oreste

Né le 27 avril 1892 à Montanaro. Mort le 17 novembre 1917, au front. xxᵉ siècle. Italien.

Peintre de compositions religieuses, peintre de compositions murales.

Fils de Giovanni Silvestro. Il fut élève de l'Académie des Beaux-Arts de Turin.

Il a peint les fresques de l'église San-Grato d'Ivrea.

SILVESTRO Pietro

Né en 1863 à Montanaro. xixᵉ-xxᵉ siècles. Italien.

Peintre de compositions murales, de cartons de décorations, dessinateur.

Frère puîné de Giovanni Silvestro. Il fut élève d'un Lorenzo Mossello, sans doute parent de Placido Mossello de Turin.

SILVESTRO di Berto

xvᵉ siècle. Actif à Carrare à la fin du xvᵉ siècle. Italien.

Sculpteur.

Il exécuta des sculptures décoratives dans la cathédrale de Pise en 1489.

SILVESTRO dei Buoni

Né vers 1420 à Naples. Mort vers 1480. xvᵉ siècle. Italien.

Peintre d'histoire.

Il fut d'abord élève de son père Buono dei Buoni, qui le conduisit à l'École de Zingaro. Celui-ci mort, Silvestro s'attacha à Donzelli. D'après le chevalier Massimo, il se perfectionna et eut des teintes plus belles et un meilleur sens de la composition que son maître, mais celui qui acheva de faire de Silvestro un artiste remarquable fut Antonio Solario. Une de ses meilleures œuvres est le *Saint Jean Baptiste, saint Jean l'Évangéliste et Saint Jean Chrysostome*, à San Giovanni a Mare.

SILVESTRO da Carate

xviᵉ siècle. Italien.

Sculpteur et mosaïste.

Il travailla à la Chartreuse de Pavie, en 1511.

SILVESTRO dall'Aquila. Voir SILVESTRO da Sulmona

SILVESTRO dei Gherarducci ou Silvestro Camaldolense

Mort en 1399. xivᵉ siècle. Actif à Florence. Italien.

Miniaturiste.

Il était moine au couvent de Santa Maria degl' Angeli à Florence. Il fut élève de Taddeo Gaddi et travailla, en collaboration d'un compagnon d'un ordre nommé Jacopo ; les deux artistes exécutèrent de superbes initiales ornées pour les livres de chœur de leur monastère ; leur œuvre excita l'admiration générale et fut particulièrement appréciée par Lorenzo de Médicis. On attribue également à Silvestro les miniatures d'une *Bible* conservée à la Bibliothèque Nationale.

Ventes Publiques : Londres, 5 avr. 1977 : *Un prophète : initiale E*, gche et or/parchemin (24,2x19,2) : GBP **1 000** – Londres, 8 déc. 1981 : *Saint Étienne*, gche et or/parchemin, initiale O (23,1x22,8) : GBP **10 000**.

SILVESTRO da Meli. Voir l'article ROCCO di Silvestro da Montefiascone

SILVESTRO d'Ofena

xiiᵉ siècle. Actif à la fin du xiiᵉ siècle. Italien.

Sculpteur.

Il a sculpté le portail de l'église S. Maria a Criptis près d'Ofena en 1196.

SILVESTRO di Orazio

xvᵉ-xviᵉ siècles. Italien.

Peintre verrier.

Il exécuta les vitraux de l'église Sainte-Marie-Madeleine de Bologne, en 1471 et en 1504.

SILVESTRO della Seta

xvᵉ siècle. Actif à Vérone au début du xvᵉ siècle. Italien.

Peintre.

Il a peint les fresques du Vieux Palais et du Palais des Scaliger de Vérone en 1409.

SILVESTRO da Sulmona ou Silvestro di Giacomo di Paolo da Sulmena, dit Silvestro dall'Aquila ou della Torre ou Ariscola

Né à Sulmona. Mort en 1504 à Aquila. xvᵉ siècle. Italien.

Sculpteur, peintre et architecte.

Il subit l'influence de l'École de Florence. Il travailla dès 1471 à Aquila où il exécuta des tombeaux, des statues et des bas-reliefs.

SILVESTRUCCI Massimiliano ou Massiminiano

xviiᵉ siècle. Actif au début du xviiᵉ siècle. Italien.

Mosaïste.

Il travailla en 1612 au portail central de la cathédrale d'Orvieto.

SILVIN, pseudonyme de Bronckart Silvin

Né en 1915 à Liège. Mort en 1970. xxᵉ siècle. Belge.

Peintre et sculpteur. Abstrait. Groupe COBRA.

Il fit ses études à l'Académie Saint-Luc de Liège et a participé au mouvement COBRA. Il signe SILVIN. En 1959, il a exposé avec Francine Holley à l'Association des Artistes Wallons à Liège. Ses toiles prennent des couleurs incandescences, pleines de scories et de sang.

Bibliogr. : In : *Dict biogr. des artistes en Belgique depuis 1830*, Arto, Bruxelles, 1987.

Musées : Liège – Ostende.

SILVIN Edme ou Jean Edme. Voir SILVAIN

SILVINO

Mort en 1724 à Turin, jeune. xviiiᵉ siècle. Italien.

Peintre d'architectures et de perspectives.

Il fit ses études à Bologne.

SILVIO

xviᵉ siècle. Actif à Gubbio dans la première moitié du xviᵉ siècle. Italien.

Peintre.

Il a peint avec P. Baldinacci une bannière d'église pour l'église Sainte-Croix de Gubbio vers 1520.

SILVIO Giovanni ou Giampietro di Marco di Francesco

Né à Venise. xviᵉ siècle. Actif de 1532 à 1549. Italien.

Peintre.

Peut-être élève du Titien. On cite de lui, dans la Collegiata di Piovi di Sacco, près de Padoue, un tableau représentant *Saint Martin entre saint Pierre et saint Paul avec anges musiciens*.

SILVIO da Fiesole. Voir COSINI Silvio

SILVIUS. Voir SYLVIUS

SILVY, Mme

Née à Paris. xixᵉ siècle. Française.

Portraitiste et miniaturiste.

Élève d'Augustin. Elle exposa au Salon de Paris en 1802.

SILVY-LELIGOIS Albert

Né le 15 avril 1873 à Grenoble (Isère). Mort le 17 septembre 1930. xixᵉ-xxᵉ siècles. Français.

Peintre.

À Paris, il fut élève de Luc-Olivier Merson et de Marcel Baschet.

SILZEMNIEKS Alberts ou Krumins

Né le 25 octobre 1894 dans le district de Wolmar. xxᵉ siècle. Letton.

Peintre.

Il était autodidacte.

Musées : Riga – Tukums.

SIMA Deszö ou Desiderius

Né en 1880 à Iglo. Mort le 1ᵉʳ septembre 1933 à Kirchdrauf. xxᵉ siècle. Hongrois.

Peintre de paysages.

Il reçut sa formation à Budapest.

SIMA Joannes

xviiiᵉ siècle. Hollandais.

Sculpteur.

Il travailla pour l'Hôtel de Ville d'Amsterdam en 1700.

SIMA Josef, puis Joseph

Né le 19 mars 1891 à Jaromer (Bohême). Mort le 24 juillet 1971 à Paris. xxᵉ siècle. Depuis 1921-1922 actif, depuis 1926 naturalisé en France. Tchécoslovaque.

Peintre, graveur, lithographe, dessinateur, illustrateur. Abstrait-paysagiste.

Son grand-père était tailleur et sculpteur de pierre. Son père, architecte et peintre praguois, était professeur à l'École des Arts et Métiers de Jaromer, où il eut Kupka pour élève. Joseph Sima fut élève de l'École des Beaux-Arts de Prague dans l'atelier de Jan Preisler, peintre symboliste qui lui fit connaître l'œuvre de Cézanne, dont une exposition eut lieu à Prague en 1911 ; puis de l'École Polytechnique, de Prague, ou, selon d'autres sources peut-être plus sûres, de Brno, d'où il sortit ingénieur. Il connut le cubisme par des expositions qui eurent lieu à Prague en 1912-1913. Il fit la guerre dans l'armée autrichienne, puis tchèque ; puis retourna à l'École Polytechnique de Brno, où il devint assistant de son professeur. En 1920-1921, il se lia avec Karel Teige, qui animait le groupe surréaliste tchèque « Devětsil », et avec le linguiste structuraliste Roman Jakobson. Jusqu'en 1938, il restera en contact étroit avec les mouvements d'avant-garde tchèques. En 1921-1922, venu travailler pour un atelier de vitraux de San Sebastian, il se fixa en France, puis à Paris, dessinant pour les journaux, des tissus pour Dufy et le couturier Paul Poiret. Il rencontra très tôt les dadaïstes Tristan Tzara et Georges Ribemont-Dessaignes. En 1923, il se maria avec une étudiante en médecine, Nadine Germain. Correspondant de la revue tchèque *Lidové Novidny* et de la revue d'architecture *Stavba*, il se lia avec le groupe *Esprit Nouveau*, animé par Auguste Perret, Le Corbusier et les peintres Ozenfant, Van Doesburg, Mondrian. Il fut aussi le correspondant de la revue de Karel Teige *ReD*. Il fréquentait peintres et poètes dans les cafés de Montparnasse, son compatriote Kupka, Gleizes et Delaunay, puis Jean Arp, Miro, Max Ernst, en 1926 les surréalistes et Pierre Jean Jouve. Il traduisait en tchèque des œuvres de Pierre Jean Jouve, Georges Ribemont-Dessaignes, Cendrars. En 1926, le poète tchèque Richard Weiner lui fit connaître René Daumal, Roger Vaillant, A. Relland de Renéville, Roger Gilbert-Lecomte et le dessinateur Maurice Henry ; en 1927, ensemble, ils créèrent le groupe du *Grand Jeu*, se réunissant tous les jeudis dans l'atelier de Sima, et dont la revue, à l'illustration de laquelle il participait, commença à paraître en 1928, mais se limita à trois numéros. En 1929, en mésentente permanente avec André Breton, il rompt avec le mouvement surréaliste, dont il n'avait jamais officiellement fait partie, mais contribue pourtant à l'établissement de liens étroits entre les surréalistes tchèques et ceux de Paris, d'où les expositions surréalistes à Prague en 1932 *Poésie 32*, et en 1935 *Surréalistes tchèques*. En 1931, le groupe du *Grand Jeu* cessa ses activités. Ce fut la période pendant laquelle Sima eut une existence publique reconnue par ses amis du *Grand Jeu*, et par Paul Éluard, Philippe Soupault, Jacques Prévert, Roger Vitrac, Michel Leiris ; en 1931, la revue *Les Cahiers du Sud* publièrent un *Hommage à Sima*. Vers 1933, il acquit une ferme à Yèbles dans la Brie, transformant une grange en atelier. Pendant la guerre de 1939-1945, Sima se retira à Nice ; puis reprit contact avec la Tchécoslovaquie. De 1939 à 1950, Sima avait cessé presque totalement de peindre. Vivant à Paris durant le restant de sa vie, Sima continua à fréquenter ses amis, artistes et écrivains, auxquels se joignit le philosophe Jean Grenier, créant, à partir de 1950, la part peut-être la plus importante de son œuvre, mais se gardant de toute place publique. Dans les éléments de sa biographie factuelle, aussi bien que dans la chronologie de l'œuvre, bien des flous demeurent, malgré les investigations tenaces, en particulier de la part de Monique Faux qui le connut intimement.

Il participait à des expositions collectives, d'entre lesquelles : 1927 Paris, André Breton le fit inviter au Salon des Surindépendants ; 1929 Paris, groupe du *Grand Jeu*, galerie Bonaparte ; 1947 Paris, *Hommage à Antonin Artaud*, galerie Pierre (Loeb) ; 1956 San Francisco, *Art en France* ; 1957 Paris, *Depuis Bonnard*, Musée National d'Art Moderne, et Biennale de São Paulo ; 1958 Bruxelles, *Cinquante ans d'art moderne*, Exposition Universelle ; 1959 Varsovie, *Peinture française de Gauguin à nos jours*, et Kassel Documenta II ; 1961 Biennale de São Paulo ; 1964 Paris, *Le Surréalisme*, galerie Charpentier ; etc.

Il montrait des ensembles de ses œuvres dans des expositions personnelles, dont : la première en 1927 à Paris, de dessins et gravures, galerie Joseph Billiet ; 1928 Prague, galerie de l'Aventinaka Mansaréa ; 1929 Paris, et 1930, *Énigme de la face*, les deux galerie Jacques Povolozky ; entre 1932 et 1938, souvent à Prague ; 1937 Paris, galerie Jeanne Castel, et Prague, rétrospective ; puis, seulement en 1952 Paris, galerie Jeanne Castel ; 1953 Paris, galerie Kléber, avec des lithographies, et 1954 dans la

même galerie ; 1959 et 1960 Paris, studio Facchetti ; 1963, Musée de Reims (ville natale de la plupart des promoteurs du *Grand Jeu*), rétrospective avec des peintures de 1927 à 1930 et de 1950 à 1962, des vitraux et verres gravés ; 1964 en Tchécoslovaquie : Liberec et Hradec-Kralové, rétrospectives ; 1966 Paris, première d'une suite d'expositions, galerie Le Point Cardinal ; en 1968, à Paris le Musée National d'Art Moderne et à Prague la Galerie Nationale, ainsi qu'à Brno, Bratislava, Ostrava, ont organisé exposition rétrospective de son œuvre ; puis à titre posthume : 1974 Musée de Bochum ; 1979 Paris, *Œuvre graphique et amitiés littéraires*, Bibliothèque Nationale ; 1980 Le Havre, *Le Grand Jeu*, Musée des Beaux-Arts ; en 1992, le Musée d'Art Moderne de la Ville de Paris organisa une exposition d'ensemble de l'œuvre.

Parallèlement à son œuvre peint, Sima eut une très importante activité d'illustrateur, liée à ses amitiés littéraires, et aussi l'occasion de créer des vitraux, des décors de scène. Il a collaboré à plus de soixante-dix éditions pour lesquelles il a exécuté environ six cents illustrations, dont ici quelques-unes : En 1922, il illustra *Au temps de Jésus-Christ*, contes populaires tchécoslovaques traduits en français ; en 1925 *Les amoureux passe-temps*, choix par Fernand Fleuret de textes galants des XVIIᵉ et XVIIIᵉ siècles ; depuis 1924, Sima fréquentait intimement le poète Pierre Jean Jouve ; une véritable collaboration poétique s'instaura entre eux, d'où résultèrent : en 1926, l'illustration de *Nouvelles noces*, Bibliothèque Nationale ; 1930 Le Havre, l'illustration de *Beau Regard* ; en 1930, l'illustration de *La Symphonie à Dieu* ; publiée seulement en 1938, l'illustration pour *Le Paradis Perdu*, par des dessins de Sima datant de 1924-25 ou 1929 ; en 1926, il illustra *L'Or* de Blaise Cendrars, *Les Mamelles de Tirésias* d'Apollinaire, *Oui et Non* de Ribemont-Dessaignes ; créa les décors pour *Le bourreau du Pérou* de Ribemont-Dessaignes ; en 1952, il illustra encore *Langue* de Jouve ; 1960, *Sacre et Massacre de l'Amour* de Roger Gilbert-Lecomte ; 1966, *Monsieur Morphée, empoisonneur public* de Roger Gilbert-Lecomte ; 1971, *L'Effroi La Joie* de René Char. En 1959, à Reims, il fit la connaissance du maître verrier Charles Marcq, pour lequel, retrouvant son premier métier de verrier, il conçut des vitraux et des verres gravés ; à la suite de ce premier contact, les Monuments Historiques et la ville de Reims lui commandèrent, en même temps qu'à Vieira da Silva, une série de vitraux pour l'église Saint-Jacques.

Sima a précisé que la totalité de son œuvre peint fut exécuté à partir de son établissement à Paris. Toutefois, il était déjà fort d'une culture étendue à des domaines divers, scientifiques, philosophiques, littéraires ; en particulier pour ce qui concerne sa première appréhension de la peinture, Cézanne lui avait fait ressentir la matérialité de la chose peinte en elle-même, au même titre que l'image représentée, et Roman Jakobson lui avait fait comprendre que, dans le mot, mais ce qu'il reportait à la forme peinte, signifiant et signifié sont inséparables, on disait alors en tant que système, avant de dire structure, et peut-être « Gestalt ». En outre et entre autres, il était imprégné de la sculpture baroque de Bohême et admirait Courbet. Cette culture, bien plus diverse que ces quelques exemples, a d'emblée nourri sa réflexion picturale et il serait présomptueux de chercher avec précision, au long de son œuvre à venir, quelles ou quelles influences sont intervenues. Dans ses premières années parisiennes, dans un style spontané expressionniste-fauve, il peignait les quais de la Seine, les ponts de Paris, les remorqueurs, puis il est dit que sa peinture fut influencée par Mondrian et par Kupka, dans le sens d'un géométrisme libre et coloré, synthèse de purisme plastique et de lyrisme onirique, par exemple dans *Paysage bleu* de 1921, *Le Havre* de 1923, ce que ne confirmera plus le moment où, à partir de 1926, il commença à peindre, dans le sens d'un au-delà des apparences : *Le Corps rose*, *L'Homme de la terre*, puis, en 1927, la série des *Tensions électriques*, *Orages électriques*. Très tôt, il constata une convergence de fait de ses idées avec celles de ses amis du *Grand Jeu*, quant à un rejet de tout dogmatisme, une défiance envers l'ambition d'objectivité héritée du cubisme, et, au contraire, le choix de l'imaginaire par l'adhésion à une « philosophie de participation », où Roger Gilbert-Lecomte voyait une « métaphysique expérimentale,... une mystique », ne pouvant concerner que des « voyants ». Cette métaphysique mystique, pour le peintre Sima lui-même, consistait en une « peinture de vision », une sensation – liée à une conception spiritualiste de l'univers qu'il partageait avec Pierre Jean Jouve – de « l'unité de la matière, des pierres, des arbres, de l'eau, des nuages, de l'air et de la lumière », notion d'unité non étrangère à l'alchimie à laquelle ils s'intéressaient tous les deux. Cette sensation, il l'éprouvait à l'occasion d'im-

pressions soudaines, « inspirées », d'unité profonde des grandes forces de la nature, notamment à la suite de deux impressionnants orages, vécus vers 1922 et en 1924-1925, au cours desquels il lui sembla que rien n'existait hors les éclairs ou plutôt que tout n'existait que par l'énergie de la foudre : « le monde s'abolit dans l'unité de la lumière devenue matière ». Il s'en expliqua lui-même dans un entretien avec Jean Grenier : « Dans une nuit d'orage, depuis la lumière violente de l'éclair, l'air, les nuages, la nature des arbres, de la terre, des pierres, tout semblait être l'unique matière du monde, et la phrase d'Héraclite : *La foudre crée l'univers* me venait à l'esprit ». En 1929, lors de l'exposition autour du groupe du *Grand Jeu*, galerie Bonaparte, Sima montrait dix peintures, des portraits interprétés, fantomatiques, de ses amis du groupe, et surtout des paysages, « dé-réalisés », épurés de toute narration, comme universalistes, qui présageaient de l'œuvre à venir, correspondant à sa nouvelle perception du monde qui le fait « rêver la matière pour matérialiser l'imaginaire ». À la suite, se développèrent les thèmes symboliques, souvent conjugués, de l'arbre, du torse de femme sans visage, en 1925 le thème du cristal, figure dans laquelle « l'Esprit de l'homme et de la nature trouvent un terrain d'entente », en 1926 le thème de l'œuf, l'œuf cosmique suspendu en apesanteur dans le tableau de la Vierge de Piero della Francesca de Milan. Les peintures de la période du *Grand Jeu*, sortes de paysages abstraits, de fluidités, de brumes vaporeuses où se confondent à jamais terre, mer et ciel, qui exprimaient, chacun des thèmes ayant valeur de symbole globalisant, le noyau interne de la pensée, mystique plus que métaphysique, qui les fonde, laissaient toutefois encore supposer des lieux habités et leurs êtres, et surtout, d'environ 1929 à 1939, en correspondance avec son travail dans l'atelier de la Brie, les paysages qu'il peignit, dans une technique plus chargée, une matière parfois rugueuse, sur les thèmes de la forêt, de la plaine, du feu ; enfin, à l'approche du conflit mondial, des peintures métaphoriques sur le thème de la chute : *La chute d'Icare*. De 1939 à 1950, il ne peignit peut-être que deux tableaux, en 1943 *Le Désespoir d'Orphée*, en 1944 : *Les Hommes de Deucalion*, comme un témoignage de renoncement. Au lendemain de la guerre, Sima reprit son activité avec une brève période de peintures un peu insolite, à partir de dessins assez sommaires de ruelles de Nice, de rues de Paris, de paysages de Corrèze, de la Brie, de Slovaquie où il était retourné en 1947, suivis du thème du labyrinthe ; puis renoua avec le thème symbolique de la forêt. Ce fut peu après 1950, avec *Eurydice* et *La femme à l'arbre* de 1952, que Sima approcha de la formulation plastique définitive de ce qui fondait, depuis ses premières prises de conscience de l'essence de la réalité et de l'ambiguïté de la condition humaine, l'origine profonde de sa création picturale. En 1957-1958, avec le cycle consacré à *Orphée* – le poète qui parvint aux enfers mais qui n'avait pas le droit de voir – hors toute présence corporelle, toutes formes identifiables étant éliminées, seule la lumière, rayonnant à partir d'un foyer central, envahit la surface de la toile, où elle crée des espaces intemporels, qui s'interpénètrent et se prolongent vraisemblablement à l'infini par d'infimes changements de leur nuances vaporeuses, et par ces modulations suscite des formes inouïes dont elle est l'unique constituant. À partir de 1960, en écho à l'harmonie qui régit l'univers, il soumet ces espaces intemporels à une structure géométrique constituée d'un immatériel réseau de repères, points irradiants reliés par des lignes ténues qui les constituent en cercles, triangles, polyèdres, à la façon dont sont figurées artificiellement les constellations, entre des étoiles très éloignées les unes des autres.

Jusqu'à sa mort à l'âge de quatre-vingts ans en 1971, Sima, affirmant sa singularité dans une École de Paris alors vouée au formalisme abstrait, a poussé de plus en plus loin sa poursuite de la transcription de cette « matière-lumière », où il voyait l'énergie originelle du cosmos, la fusion de toute chose et de toute vie dans l'état primordial de la matière, avec des peintures d'une sérénité formelle ineffable, dont les titres, rassemblant les anciennes illuminations, prolongent la vertu poétique, tel celui de la dernière de 1971 : *Désert de l'amour au regard de cristal.* ■ Jacques Busse

BIBLIOGR. : R. Gilbert-Lecomte : Catalogue de l'exposition *Sima. Énigme de la face*, gal. Jacques Povolozky, Paris, 1930 – Jean Cassou, Philippe Soupault, Pierre Jean Jouve : Catalogue de l'exposition *Sima*, galerie Kléber, Paris, 1954 – Jean Wahl, Ribemont-Dessaignes : Catalogue de l'exposition *Joseph Sima*, studio Facchetti, Paris, 1959 – R. Gilbert-Lecomte : Catalogue de l'exposition *Sima*, Mus. de Reims, 1963 – Jean Grenier, in : *Entretiens avec dix-sept peintres non-figuratifs*, Calmann-Lévy, Paris, 1963 – P. Waldberg, Monique Faux, divers : Catalogue de l'exposition *Sima*, gal. Le Point Cardinal, Paris, 1966 – Catalogue de l'exposition *Sima. Rétrospective*, Mus. d'Art Mod., Paris, 1968 – Catalogue de l'exposition *Joseph Sima*, gal. Le Point Cardinal, Paris, 1971 – Jacques Michel : *La mort du peintre Joseph Sima*, Le Monde, Paris, 29 juil. 1971 – B. Linhartova : *Josef Sima, ses amis, ses contemporains*, Bruxelles, 1974 – Catalogue de l'exposition *Sima. Œuvre graphique et Amitiés littéraires*, Biblioth. Nat., Paris, 1979 – in : Catalogue de l'exposition *L'Art Moderne à Marseille. La Collection du Musée Cantini*, Mus. Cantini, Marseille, 1988 – in : *L'Art du xxe siècle*, Larousse, Paris, 1991 – Catalogue de l'exposition *Sima. Rétrospective*, Mus. d'Art Mod. de la Ville, Paris, 1992 – Jacques Henric : *Joseph Sima, impressions d'enfance en Bohême et autres souvenirs*, in : Art Press, Nº 168, Paris, avr. 1992 – Monique Faux : *Sima, lumière et matière*, in : Art Press, Nº 168, Paris, avr. 1992 – Gérard-Georges Lemaire : *Joseph Sima, l'amant de la littérature*, in : Opus International, Nº 128, Paris, été 1992 – Luc Monod, in : *Manuel de l'amateur de Livres Illustrés Modernes 1875-1975*, Ides et Calendes, Neuchâtel, 1992 – Frantisek Smejkal : *Joseph Sima*, Prague, 1988, Cercle d'Art, Paris, 1991-92 – Lydia Harambourg, in : *L'École de Paris 1945-1965. Diction. des Peintres*, Ides et Calendes, Neuchâtel, 1993.

MUSÉES : BRNO : *Krajina 1931* – *Spanelsko 1936* – BRUXELLES (Mus. roy.) – GRENOBLE (Mus. des Beaux-Arts) – LE HAVRE (Mus. des Beaux-Arts) – HLUBOKA – LAUSANNE (Mus. canton.) – LITOMERIC : *Le Havre 1923* – LYON (Mus. des Beaux-Arts) – OSTRAVA : *Tun 1935* – PARIS (Mus. Nat. d'Art Mod.) – PARIS (Mus. d'Art Mod. de la Ville) : *Sur un poème de Pierre Jean Jouve 1937* – PRAGUE (Gal. Nat.) : *Conflans-Sainte-Honorine 1923* – *Tableau sans titre 1933* – *Le Retour de Thésée 1933* – *Souvenir de l'Iliade 1934* – *Révolution en Espagne 1937*, plusieurs autres œuvres – REIMS (Mus. des Beaux-Arts) : *Cristal 1925* – *Portrait de Roger Gilbert-Lecomte 1929* – *Portrait de René Daumal 1929* – ROUEN (Mus. des Beaux-Arts) – SAINT-ÉTIENNE (Mus. d'Art et d'Industrie) – VALENCE : *Ombres grises 1960* – VIENNE.

VENTES PUBLIQUES : PARIS, 24 mai 1972 : *Ouragan bleu* : FRF 18 000 – PARIS, 27 nov. 1973 : *Paysage gris à tache rouge* : FRF 8 000 – PARIS, 30 nov. 1974 : *Espace gris* : FRF 14 800 – PARIS, 25 mai 1976 : *Antée 1958*, h/t (91x73) : FRF 20 000 – PARIS, 6 déc 1979 : *Claire-voie 1963*, h/pap. mar./t. (46x55,5) : FRF 7 000 – PARIS, 16 avr. 1982 : *Composition 1955*, h/t (121x58) : FRF 40 000 – PARIS, 21 nov. 1983 : *Antée 1958*, h/t (92x73) : FRF 42 500 – PARIS, 14 avr. 1986 : *Rivières souterraines 1971*, h/t (80x100) : FRF 121 000 – PARIS, 3 déc. 1987 : *Archeopteryx 1957*, h/t (22x12,5) : FRF 15 000 – PARIS, 8 déc. 1987 : *Composition 1957*, h/t (46x65) : FRF 31 500 – PARIS, 29 juin 1988 : *Portrait de femme*, h/t (64x48) : FRF 22 000 – PARIS, 22 jan. 1990 : *Composition 1963*, gche (40x50) : FRF 41 000 – PARIS, 23 avr. 1990 : *Paysage géométrique*, h/t (50x65) : FRF 260 000 – BERNE, 12 mai 1990 : *Automobile 1919*, h/t (40x50) : CHF 8 000 – PARIS, 19 juin 1990 : *Paysage 1952*, h/t (34,5x48) : FRF 65 000 – PARIS, 31 oct. 1990 : *Paysage lumière*, h/t (55x46) : FRF 150 000 – PARIS, 10 fév. 1991 : *Bleu, sans titre 1960*, aquar. (24x19) : FRF 20 000 – ROME, 14 déc. 1992 : *Composition 1960*, h/t (65x90) : ITL 12 650 000 – PARIS, 16 mars 1993 : *Femme en manteau de fourrure 1923*, encre de Chine (26,5x19,5) : FRF 7 000 ; *Terres 1962*, h/t (1300x81) : FRF 150 000 – LONDRES, 3 déc. 1993 : *Paysage tache bleue 1964*, h., cr. et encre de Chine/t. (116x89) : GBP 18 975 – PARIS, 24 juin 1994 : *Le ciel de clair de lune 1966*, h/t (59,5x80,5) : FRF 90 000 – PARIS, 26 nov. 1994 : *Midi le juste 1958*, h/t (110x54) : FRF 63 000 – PARIS, 21 juin 1995 : *Impasse II 1988*, h/t (60x81) : FRF 93 000 – LONDRES, 21 mars 1996 : *Sans titre 1962*, h/t (92x72,5) : GBP 12 650 – PARIS, 16 mars 1997 : *Sans titre 1958*, encre de Chine et lav. (26,5x18) : FRF 7 500 – PARIS, 28 avr. 1997 : *Composition 1968*, aquar. et gche/pap. (28,5x37) : FRF 25 000.

SIMA Michel
xxe siècle. Français.
Sculpteur.
Il travaillait à Paris.

SIMA Miron
Né en 1902 en Israël. xxe siècle. Israélien.
Peintre de scènes animées, scènes typiques, intérieurs,

paysages, natures mortes, fleurs et fruits, peintre à la gouache.

Il a travaillé à Paris, puis en Israël. Il fut directeur de l'École des Beaux-Arts de Jérusalem, où étudiaient environ trois cents élèves. Étant l'un des animateurs de la jeune École palestinienne, il fut, à l'époque, actif au Salon des Artistes Palestiniens qui, depuis 1923, s'ouvrait annuellement à Tel-Aviv, Jérusalem et Haïfa.

Peintre de la vie juive, il a peint notamment des intérieurs de synagogues avec personnages, à Jérusalem.

VENTES PUBLIQUES : PARIS, 29 nov. 1989 : *Jeune Femme aux colombes*, h/t (195x123) : FRF 50 000 – TEL-AVIV, 6 jan. 1992 : *Tour et arbres*, h/t (49,5x65) : USD 990 ; *Nature morte avec des fruits des fleurs*, gche (53,5x36,5) : USD 880.

SIMADA SHIZU
Née entre 1925 et 1930 à Tokyo. XXe siècle. Japonaise.
Peintre. Abstrait.
Elle fut élève de l'école des beaux-arts de Tokyo, de 1945 à 1949. En 1958, elle séjourna à Paris.
Elle participe à de nombreuses expositions collectives, notamment à Tokyo : 1957 Salon Niki, où elle obtint le premier prix, Salon national des Jeunes Artistes japonais ; et à l'étranger : 1965 Salon Confrontations au musée de Dijon ; et régulièrement à Paris : 1959-1960 Salon des Indépendants, 1962-1963 Salon des Jeunes Peintres, à partir de 1962 Salon d'Automne, 1962 *Peintres japonais à Paris* au musée Galliéra, à partir de 1963 Salon de Mai. Elle montre ses œuvres dans des expositions personnelles : 1964 Paris, 1965 Luxembourg et à deux reprises à Tokyo...
Elle pratique une abstraction colorée, dans des formulations dont la rythmique ressortit, selon les périodes, plus ou moins à une élaboration géométrique lyrique.

SIMAK Lev
Né le 3 mars 1896 à Vsestudech-Kralup sur la Voltava. XXe siècle. Tchécoslovaque.
Peintre d'intérieurs, graveur.
Il fut élève, de 1919 à 1926, de l'académie des beaux-arts de Prague, où il vécut et travailla. Il a participé à de nombreuses expositions collectives à Prague, en France, en URSS, en Yougoslavie.
Dans une tradition postcézannienne, il peint des intérieurs aux objets familiers, laissant parfois paraître le paysage extérieur au travers de la fenêtre.
BIBLIOGR. : Catalogue de l'exposition : *Cinquante Ans de peinture tchécoslovaque 1918-1968*, Musées tchécoslovaques, 1958.

SIMAKOV I.V.
Né en 1877. Mort en 1925. XXe siècle. Russe.
Peintre de compositions animées, peintre à la gouache. Réaliste-socialiste.
VENTES PUBLIQUES : LONDRES, 14 déc. 1995 : *Les autorités bolcheviques contraignant les habitant de Burzhui à effectuer un service communautaire 1920*, gche (48,5x62) : GBP 1 265.

SIMALOS
IIIe siècle avant J.-C. Actif dans la première moitié du IIIe siècle avant J.-C. Antiquité grecque.
Sculpteur.
Il nous reste de cet artiste trois signatures sur des socles d'offrandes.

SI MAMMERI
XXe siècle. Marocain.
Peintre.
Lié au groupe des peintres français du Maroc, il a figuré au Salon de l'Afrique française à Paris en 1947. Il a pris ensuite une place importante dans la vie artistique marocaine.

SIMANOWITZ Ludovike von, ou Kunigunde Sophie Ludovike, née Reichenbach
Née le 21 février 1759 à Schorndorf. Morte le 2 septembre 1827 à Ludwigsburg. XVIIIe-XIXe siècles. Allemande.
Portraitiste.
Elle peignit les portraits de *Schiller* et du peintre *Eberhard Wachter* (ce dernier au Musée de Stuttgart). Le Musée Municipal de Vienne conserve d'elle le portrait de *Karl von Reichenbach enfant avec sa mère*.

SIMAO. Voir aussi SECO Simao

SIMAO Portugalois. Voir PORTUGALOIS Simon

SIMAR André
Né en 1927 à Theux. XXe siècle. Belge.

Peintre, aquarelliste.
Il fut élève de l'académie des beaux-arts de Liège et de l'Institut supérieur d'Anvers.
Il explore les différents genres dans des œuvres spontanées.
BIBLIOGR. : In : *Dict. biogr. illustré des artistes en Belgique depuis 1830*, Arto, Bruxelles, 1987.
MUSÉES : LIÈGE.

SIMAR Jean Baptiste
XVIIIe siècle. Allemand.
Sculpteur.
Il exécuta des sculptures à Aix-la-Chapelle, à Metz et à Trèves.

SIMARD Jean
XVIIe siècle. Actif dans la seconde moitié du XVIIe siècle. Français.
Sculpteur sur bois.
Il fut chargé de l'exécution d'un tabernacle pour l'église Saint-Maurice de Besançon.

SIMARI Giacomo
XVe siècle. Actif à Naples dans la seconde moitié du XVe siècle. Italien.
Peintre.
Il travailla dans la Grande Salle du Castelnuovo en 1472.

SIMARRO OLTRA Ramon
Né à Jatiba (Valence). Mort en 1855 à Jatiba. XIXe siècle. Espagnol.
Peintre de portraits.
Il fut élève de l'École des Beaux-Arts de Madrid, puis il étudia à Rome de 1850 à 1855. Une exposition rétrospective, à titre posthume, lui fut consacrée à Valence en 1855.

SIMART Pierre Charles ou Charles
Né le 27 juin 1806 à Troyes (Aube). Mort le 27 mai 1857 à Paris. XIXe siècle. Français.
Sculpteur.
Élève de Dupaty, Pradier, et Ingres. Entré à l'École des Beaux-Arts en 1824, deuxième prix de sculpture en 1831, premier prix en 1833. Il exposa au Salon de Paris entre 1831 et 1855 et obtint une médaille de première classe en 1840 et 1855. Chevalier de la Légion d'honneur le 5 juillet 1846, officier le 14 juin 1856, membre de l'Institut, en remplacement de Pradier, en 1852. Simart rencontra dans sa famille une opposition très grande à ses goûts artistiques. Il fut livré à lui-même et à partir de l'âge de quinze ans dut subvenir à ses besoins. Il y parvint en vendant des dessins qu'il exécutait d'après les statues des Musées. Malgré ses succès d'école ce ne fut que vers 1840 qu'il commença à obtenir quelques commandes sérieuses. Une statue de la *Philosophie* (Salon de 1843), une autre de la *Poésie Lyrique* (Salon de 1845), destinées à la bibliothèque de la Chambre des Pairs ; *La Vierge*, groupe en marbre (Salon de 1845) pour la cathédrale de Troyes, marquent les débuts de sa prospérité. Il convient d'ajouter à ces travaux officiels quatre bas-reliefs en bronze (*La Foi, L'Espérance, La Charité, La Libéralité*) pour l'église Saint-Pantaléon, à Troyes ; deux bas-reliefs pour l'ancien Hôtel de Ville de Paris, *L'Architecture et la Sculpture, La Justice et l'Industrie*, figures colossales, adossées aux colonnes de la place de la Nation, *L'Art demandant ses inspirations à la Poésie* (fronton pour le pavillon Denon, au Louvre). L'œuvre capitale de Simart est la décoration du tombeau de Napoléon aux Invalides qui comporte dix bas-reliefs : *La Légion d'honneur, Les Travaux publics, Le Commerce et l'Industrie, La Cour des Comptes, Le Concordat, Le Code, Le Conseil d'État, l'Administration et La Pacification des troubles*. Il n'en put exécuter que sept et les trois autres furent achevés par des confrères. Il fut chargé également de l'exécution de deux plafonds pour les Galeries du Louvre.
MUSÉES : PARIS (Mus. du Louvre) : *Vénus* – ROUEN : *Oreste* – TROYES : *La Foi – l'Espérance – La Charité – Charles X – Madame de Chavaudon – La Ville de Troyes – Coronis mourante – Mort de Caton d'Utique – Buste d'Annibal Jourdan – M. Marcotte – Lanceur de disque – L'Architecture – Oreste réfugié à l'autel de Minerve – La Moisson – Les Vendanges – Les Malheurs de la guerre – Ville prise d'assaut – Eglé – Les Trois Parques – Vénus – Marine – Vulcain – L'Ange consolant Tobie – Orphée recevant la lyre des mains d'Apollon son père, et l'inspiration de sa mère Calliope – Orphée décrivant aux hommes les magnificences du ciel et les conviant à l'immortalité – Mercure remettant Eurydice entre les mains d'Orphée – Orphée aux enfers attendrissant Pluton pour que ce dieu lui rende Eurydice – La Mort d'Orphée – Le Joueur de Ruzzica, lanceur de disque – Tobie et Sarah en prière – Napoléon*

I^er en costume impérial – Tête laurée de Napoléon *I^er* – Pacification des troubles civils – Le Concordat – Le Code civil – L'Organisation des grands travaux publics – La Protection accordée au Commerce et à l'Industrie – Création de la Légion d'honneur – Création du Conseil d'État – Quatre Cariatides – La Gravure – La Peinture – La Sculpture – Jean Goujon – Pesne – Muse et Génie du bas-relief de Pesne – Le Réveil des Arts, de l'Industrie et du Commerce, au centre Napoléon III – Visconti – M. Félix Dubar – M. Lequeux – Mme Lequeux – M. Lequeux fils – Comtesse d'Agout, Daniel Stern – Mme Jay – La Ville de Paris – Minerve – La Victoire de la Minerve – Bouclier de la Minerve – Sandales de la Minerve – Création de Pandore – Mars, Cérès et Bacchus – Apollon, Diane et Vulcain – La Tragédie – L'Élégie – La Poésie – La Résignation – Masque de Napoléon *I^er* – L'Art demandant ses inspirations à la Poésie – Couronnement d'Orphée – Vierge et Enfant Jésus – A.-F. Arnaud, seize esquisses – VERSAILLES : Antoine de Bourgogne, duc de Brabant – VIRE : Félix Dubar.

VENTES PUBLIQUES : PARIS, 11 mai 1931 : Portrait de Mlle Messager, dess. reh. de blanc : **FRF 250** – PARIS, 9 oct. 1997 : Daniel Stern 1853, bronze patiné, épreuve (H. 30) : **FRF 8 600**.

SIMAY Irme Karoly ou Emmerich Karl
Né le 16 décembre 1874 à Budapest. XIX^e-XX^e siècles. Hongrois.
Sculpteur d'animaux, peintre, graveur.
Il fit ses études à Vienne et à Munich.
MUSÉES : BUDAPEST (Gal. Nat.) : Couple de lions – Chevalier.

SIMA ZHONG ou Sseu-Ma Tchong, ou Ssû-Ma Chung, surnom : Xiugu
Né vers 1800, originaire de Nankin. Mort en 1860. XIX^e siècle. Chinois.
Peintre de fleurs et d'oiseaux.

SIMBARI Nicola ou Nicolas
Né le 13 juillet 1927 à San Lucida. XX^e siècle. Italien.
Peintre de compositions animées, genre, figures, natures mortes, peintre de décors de théâtre.
En 1940, il entre à l'académie des beaux-arts de Rome. Après avoir étudié l'architecture, il s'oriente définitivement vers la peinture. Il s'installe à Londres de 1958 à 1962, revenant s'installer à Grottaferrata, aux environs de Rome.
Il commence à exposer dans les années cinquante régulièrement en Europe et pour la première fois aux États-Unis en 1959. Il a reçu une médaille d'or pour la meilleure affiche en 1954.
En 1953, il fait des décors de théâtre et réalise en 1958 une peinture murale pour l'Exposition universelle de Bruxelles. Il fait une peinture semi-abstraite et utilise des couleurs claires et fraîches qu'il agence en motifs animés, utilisant presque toujours le couteau.

Simbari
Simbari
Simbari

MUSÉES : PARIS (BN, Cab. des Estampes) : Saint-Germain-des-Prés 1980, litho.
VENTES PUBLIQUES : NEW YORK, 7 oct. 1972 : Nature morte : **USD 850** – LOS ANGELES, 6 nov. 1978 : Scène de canal 1944, h/t (65x81) : **USD 2 700** – NEW YORK, 14 nov 1979 : Garçon en rose 1965, h/t (83,2x102,8) : **USD 3 000** – NEW YORK, 12 déc. 1981 : Nature morte 1962, h/t (100x50) : **USD 4 250** – ZURICH, 10 nov. 1984 : Rue Saint-Denis, h/t (89x99) : **CHF 22 000** – DETROIT, 31 mars 1985 : Jeune fille sur un balcon, serig. (95x64) : **USD 700** – NEW YORK, 18 déc. 1985 : Sur la terrasse 1968, h/t (109,5x120) : **USD 5 250** – NEW YORK, 7 oct. 1986 : Civita Vecchio, h/t (61x79) : **USD 6 000** – NEW YORK, 9 mai 1989 : La promenade, h/t (90x100,3) : **USD 9 350** – NEW YORK, 21 fév. 1990 : Jeune femme dans une allée, h/t (97,2x130,8) : **USD 8 250** – NEW YORK, 10 oct. 1990 : Femmes de Maratea 1963, h/t (90,3x166,6) : **USD 11 550** – NEW YORK, 13 fév. 1991 : Promenade au bord de la mer, h/t (69,8x100,4) : **USD 3 850** – NEW YORK, 12 juin 1991 : Dans le jardin, h/t (100,3x120) : **USD 9 900** – NEW YORK, 5 nov. 1991 : Elfrida

à table 1967, h/t (101x110,5) : **USD 6 600** – NEW YORK, 9 mai 1992 : Nostalgie de la mer 1962, h/t (79,7x100) : **USD 5 500** – NEW YORK, 10 nov. 1992 : Un étalage de fleurs 1962, h/t (99,6x90) : **USD 2 420** – ROME, 14 déc. 1992 : Sans titre 1956, h/t (50x40) : **ITL 2 990 000** – NEW YORK, 26 fév. 1993 : Voiliers sur la Riviera, h/t (80x100,3) : **USD 12 650** – NEW YORK, 24 fév. 1995 : Caterina, h/t (88,9x116,8) : **USD 9 775** – NEW YORK, 12 nov. 1996 : Tournesols 1960, h/t (99,7x69,9) : **USD 5 175** – NEW YORK, 10 oct. 1996 : Les Baigneuses 1983, h/t (140x139,7) : **USD 6 325** – NEW YORK, 13 mai 1997 : Miko Miku, h/t (114,3x146) : **USD 9 200**.

SIMBENATI Giovanni Antonio
Né en 1668. Mort après 1738. XVII^e-XVIII^e siècles. Actif à Vérone. Italien.
Peintre.
Élève de S. Prunati. Il fut moine au monastère de S. Zeno de Vérone qu'il orna de nombreuses peintures.

SIMBERG Hugo Gerhard
Né le 24 juin 1873 à Friedrikshamn. Mort en 1917. XIX^e-XX^e siècles. Finlandais.
Peintre de scènes de genre, portraits, peintre à la gouache, aquarelliste, graveur.
Il fut élève de l'École des Beaux-Arts d'Helsinki et d'Akseli Valdemar Gallen-Kellela. Il séjourna à Rome et à Paris. Il figura au Salon des Artistes Français de Paris, obtenant une mention honorable en 1900, pour l'Exposition Universelle. En 1987, à Paris, il était représenté à l'exposition Lumières du Nord – La Peinture Scandinave 1885-1905, au Musée du Petit Palais.
Il introduisit le Symbolisme en Finlande s'inspirant de James Ensor, avec une résonance particulière d'humour macabre. En tant que graveur, il pratiqua surtout l'eau-forte.

HS.HS.

BIBLIOGR. : Sakari Saarikivi : Hugo Simberg, Helsinki, 1948.
MUSÉES : ABO : Jeune fille ramassant des pommes de terre – HELSINKI : Portrait du peintre F. Basilier – Portrait de l'artiste – cinquante aquarelles.
VENTES PUBLIQUES : LONDRES, 24 mars 1988 : Méditation 1895, aquar. et encre noire à la pl. (19x16,5) : **GBP 16 500**.

SIMBOLI Igino
Né le 25 avril 1873 à Recanati. Mort le 4 octobre 1926. XIX^e-XX^e siècles. Italien.
Peintre de compositions religieuses, genre, portraits, peintre de compositions murales.
Il fut élève de Luigi Basvecchi et de l'académie des beaux-arts de Rome. Il exécuta des tableaux d'autels et des peintures décoratives pour des églises de Recanati.

SIMBOLI Raymond
Né en 1894. Mort en 1964. XX^e siècle. Américain.
Peintre de paysages urbains.
VENTES PUBLIQUES : NEW YORK, 12 mars 1992 : Les usines de Pittsburgh, h/t (76,2x91,4) : **USD 5 500**.

SIMBRECHT Mathias. Voir ZIMPRECHT

SIMCOCK T.
XVIII^e siècle. Actif à Londres de 1779 à 1791. Britannique.
Peintre sur émail.

SIMCOVITS Giovanni
XIX^e siècle. Actif à Budapest. Hongrois.
Sculpteur.
Le Musée Revoltella, à Trieste, conserve de lui La Fidélité.

SIMDTHANSEN Carl Frederik
Né le 30 janvier 1841 à Stavanger. XIX^e siècle. Norvégien.
Peintre de genre.
Il travailla à Düsseldorf, à Paris, Oslo, Stockholm, Copenhague, et se fixa dans son pays natal à Valle. La Pinacothèque de Munich conserve de lui Le virtuose du village.

SIME Sydney Herbert
Né en 1867 à Manchester. Mort en 1941 à Worplesdon (Surrey). XIX^e-XX^e siècles. Britannique.
Dessinateur, aquarelliste, graveur.
Il fut élève de l'école d'art de Liverpool. Il vécut et travailla à Londres. Il a exposé à la Saint George's Gallery à Londres.
Il collabora à des revues et périodiques avec des dessins et caricatures.

Bibliogr. : In : *Dict. des illustrateurs 1800-1914*, Ides et Calendes, Neuchâtel, 1989.

Ventes Publiques : Londres, 23 juil. 1931 : *Forêt aux animaux sauvages* : GBP 52.

SIMECCHI Gaspero
xviᵉ siècle. Actif dans la première moitié du xviᵉ siècle. Italien.
Sculpteur.

Il a sculpté une *Assomption* dans le chœur de la cathédrale de Carpi après 1527.

SIMECEK François
xxᵉ siècle.
Sculpteur de figures.

Musées : Lausanne (Mus. canton. des Beaux-Arts) : *Adolescente* 1943, marbre de Carrare.

SIMEK Ludwig. Voir SCHIMECK

SIMEL Leonardo
D'origine allemande. xviiᵉ siècle. Travaillant à Venise vers 1690. Allemand.
Peintre.

SIMENS Johann. Voir SYMENS

SIMENSEN Sigvald
Mort en 1920. xixᵉ-xxᵉ siècles. Norvégien.
Peintre de paysages.

Ventes Publiques : New York, 17 fév. 1994 : *Un village en hiver*, h/t (80x139,8) : USD 1 495.

SIMEON Alfred Charles
Né à Paris. xixᵉ siècle. Français.
Peintre de genre.

Élève de Cogniet. Il débuta au Salon de Paris en 1866.

SIMEON Fernand
Né en 1884. Mort le 2 mai 1928 à Neuilly-sur-Seine (Hauts-de-Seine). xxᵉ siècle. Français.
Graveur, illustrateur, peintre de genre, nus, paysages, marines, aquarelliste.

Il réalisa des illustrations, peintures ou gravures, pour des auteurs du xviiᵉ siècle à nos jours, notamment A. de Chamisso, Voltaire, Anatole France, etc.

Ventes Publiques : Paris, 15 fév. 1930 : *Sortie de la messe*, aquar. : FRF 200 ; *Le port*, aquar. : FRF 125 ; *Nu assis*, aquar. : FRF 210.

SIMÉON Marie Louise
xxᵉ siècle. Française.
Peintre.

Elle a participé à Paris, au Salon des Tuileries.

Musées : Paris (Mus. d'Art Mod.) : *Paysage*.
Ventes Publiques : Paris, 12 déc. 1946 : *Paysage* : FRF 2 400.

SIMEON Nikolaus ou Nicholas
Mort en 1876 à Zurich. xixᵉ siècle. Actif à New York. Américain.
Paysagiste.

Il étudia à Munich la peinture sur porcelaine et s'établit en Amérique.

SIMEONE ou Simone da Ragusa
xiiiᵉ siècle. Travaillant à Trani. Italien.
Sculpteur et architecte.

Il a sculpté le portail de l'église Saint-André à Barletta.

SIMEONE di Bartolommeo
xviᵉ siècle. Actif à Venise de 1589 à 1590. Italien.
Sculpteur.

SIMEONE da Cusighe. Voir SIMONE da Cusighe

SIMEONOVA Snejana
Née le 8 janvier 1953 à Sofia. xxᵉ siècle. Bulgare.
Sculpteur. Figuratif, puis abstrait.

En 1976, elle termine ses études à l'Académie des Beaux-Arts de Sofia, dans la classe de sculpture du professeur Ilia Iliev.

Elle participe à des expositions collectives, dont : 1988 Le Caire, Égypte, Galerie As Salyam ; Poznan, Pologne, *Interart* ; Ravenne, Italie, Biennale Dantesca ; 1989 Londres, *Art Fair 89* ; 1990 Bâle, Suisse, *Art Fair* ; 1993 Paris, *Biennale 93*, Grand Palais ; 1994 Plovdiv, Bulgarie, *À la recherche de mon image reflétée*, salles d'exposition du vieux Plovdiv ; 1995 Lucerne, Suisse, *L'Art bulgare*, Galerie Korrnshutte. Elle montre des ensembles de ses œuvres dans des expositions personnelles, dont : 1986 Plovdiv, Galerie Balabanovata kachta ; 1990 Sofia, Galerie Rouski 6 ; 1991

Berlin, Linea galerie ; 1993 Plovdiv, Galerie Balabanovata kachta ; Sofia, Galerie Boyana ; 1994 Sofia, *Interventions négatives* (avec la collaboration d'Adelina Popnedeleva), Galerie Studio Spectar ; 1995 Sofia, *Réseaux*, Galerie Studio Spectar ; 1996 Meggen, Suisse, Galerie Haus Heckenried. En 1993, elle obtient le prix de l'Association internationale *Art Dialogue*, France.

Elle participe à des Symposiums de sculpture : 1990, Iserlohn, Allemagne ; 1991, Nyiregyhaza, Hongrie ; Haltern am See, Allemagne ; 1994, Iserlohn, Allemagne ; 1995, Prétoria, Afrique du Sud.

Snejana Simeonova est un sculpteur qui possède un bon sens de l'expression des formes plastiques. Son évolution d'artiste a passé de la représentation d'images inspirées par le corps humain aux œuvres d'esprit abstrait prédominant. En soumettant à sa volonté le matériel, Simeonova cherche à aboutir à l'expression de la forme en tant que telle. Elle associe différents matériaux, le plus souvent la pierre et le bronze. Ses œuvres sont toujours en exemplaire unique. ■ Boris Danaïlov

Bibliogr. : Catalogue de l'exposition *Snejana Simeonova, Raumsprache*, Galerie HO, Berlin, 1995.

SIMERAY Alba
Né à Damparis (Jura). xxᵉ siècle. Français.
Peintre de paysages.

Il a exposé pour la première fois en 1971 à Lons-le-Saunier, participant en 1973 au Salon de peinture franc-comtoise de cette ville.

Il puise son inspiration dans la nature, réalisant des paysages de sa région natale.

SIMERDING Arndt
Mort en 1565. xviᵉ siècle. Actif à Hanovre. Allemand.
Sculpteur.

Il exécuta des sculptures dans la ville de Hanovre, entre autres la Fontaine du Vieux Marché.

SIMERDING Georg Heinrich
xviiiᵉ siècle. Actif à Hanovre en 1752. Allemand.
Sculpteur.

SIMERDING Johann Bernhard ou Siemerdink ou Simmerding
Mort le 8 mars 1744 à Neunhäusen. xviiiᵉ siècle. Allemand.
Peintre d'histoire, portraits.

Il travailla à Celle.

Musées : Celle : *Portrait du duc Georg Wilhelm de Celle*.

SIMEROVA Ester M., née Fridrikova
Née le 23 janvier 1909 à Bratislava. xxᵉ siècle. Tchécoslovaque.
Peintre.

Elle reçut sa formation artistique à Paris ; de 1927 à 1929 à l'académie Julian, de 1929 à 1930 à l'académie moderne. De retour en Tchécoslovaquie, elle expose dans les villes importantes.

Ses œuvres dénotent la diversité des influences reçues : une certaine note de surréalisme en 1930, l'influence cubiste de Braque en 1932. À partir de 1935, elle s'est formée un langage plus personnel, néo-cubiste certes, peut-être inspiré du groupe de Puteaux et de Jacques Villon, mais qu'elle traite dans des tonalités brumeuses et rêveuses qui lui sont très particulières.

Bibliogr. : Catalogue de l'exposition : *Cinquante Ans de peinture tchécoslovaque 1918-1968*, Musées tchécoslovaques, 1958.

SIMES Jorge
Né à Cordoba. xxᵉ siècle. Actif aux États-Unis. Argentin.
Peintre, dessinateur, graveur.

Il fit ses études à Cordoba, avant de s'installer à Chicago.

Il pratique la technique de la détrempe à l'œuf, associant signes abstraits et figures, sur des panneaux de bois ou boîtes, dans des tons saturés.

Bibliogr. : Damian Bayon, Roberto Pontual : *La Peinture de l'Amérique Latine au xxᵉ siècle*, Mengès, Paris, 1990.

SIMES Mary Jane
xixᵉ siècle. Active à Baltimore, travaillant de 1826 à 1834. Américaine.
Portraitiste.

SIMESEN Viggo Rasmus
Né le 29 juillet 1864 à Copenhague. xixᵉ-xxᵉ siècles. Danois.
Peintre de portraits, paysages.

Il fut élève de l'académie des beaux-arts de Copenhague et de Kroyer. Il exposa à partir de 1892.

SIMETI Turi
Né en 1929 à Alcamo. xxᵉ siècle. Italien.

Peintre.

VENTES PUBLIQUES : ZURICH, 26 mars 1981 : *Ultramarin-bleu* 1970, peint. relief (90x130) : CHF 4 600 – MILAN, 12 juin 1990 : *Sans titre* 1970, t. bleue en relief (diam. 68) : ITL 1 600 000 – ZURICH, 18 oct. 1990 : *Composition* 1969, acryl./t. (54,5x44,5) : CHF 950 – COPENHAGUE, 20 mai 1992 : *Composition* 1966, h/t (80x60) : DKK 4 000 – MILAN, 22 juin 1995 : *Sans titre* 1966, h/t. préformée rouge (43x44) : ITL 1 380 000.

SIMI Filadelfo

Né le 11 février 1849 à Stuzzema. Mort le 5 janvier 1923 à Florence. XIX^e-XX^e siècles. Italien.

Peintre de genre, portraits, paysages, intérieurs, sculpteur.

Il fut élève de Gérôme à Paris, puis retourna vivre en Italie. Il exposa à Paris, où il reçut une médaille de bronze à l'Exposition universelle de 1889, à Venise, Florence et Bologne. Il collabora à l'illustration de la revue vénitienne *Zig-Zag*. On lui doit de nombreux portraits.

En Italie, il se créa une sérieuse notoriété par l'expression vive et profonde de la forme. Plusieurs de ses tableaux furent très remarqués.

MUSÉES : FLORENCE (Gal. d'Art Mod.) : *Portrait d'une vieille femme* – *Intérieur de Grenade* – *Madreperla* – six études de paysages – ROME (Gal. d'Art Mod.) : *Un Riflesso*.

VENTES PUBLIQUES : MILAN, 26 nov. 1968 : *Portrait de fillette* : ITL 900 000 – MILAN, 10 nov. 1982 : *Maisons rustiques*, h/pan. (60x36) : ITL 4 800 000 – MILAN, 14 juin 1989 : *Profil féminin*, h/t (41,5x29) : ITL 3 600 000.

SIMIAN Jean

Né le 2 mai 1910 à Alger. Mort en 1991 à Rueil-Malmaison. XX^e siècle. Français.

Peintre de sujets militaires, genre, figures, paysages, natures mortes, dessinateur.

Après des études littéraires, il fut élève de l'école des beaux-arts d'Alger puis devint peintre des armées. Il vint ensuite à Paris où il étudia à l'académie Lhote puis dans l'atelier d'Ozenfant. En 1954, il reçut le prix de la Casa Velasquez de Madrid, où il séjourna l'année suivante.

Il participa à des expositions collectives, régulièrement à Paris : 1941 galerie Durant-Ruel ; 1946-1947 *Sur 4 murs* à la galerie Maeght ; de 1958 à 1980 Salon d'Automne, dont il fut membre sociétaire ; de 1946 à 1957 Salon de Mai ; de 1964 à 1967 Salon des Réalités Nouvelles ; 1964 Grands et Jeunes d'Aujourd'hui. Il montra ses œuvres dans des expositions personnelles : 1946 galerie du Minaret à Alger ; puis à Paris : 1951 galerie Pierre Loeb ; 1956 galerie Renou et Poyet ; 1976, 1978, 1980, 1982 galerie Jacques Massol ; 1987 galerie Claude Hemery, ainsi que : 1953 Marrakech, Copenhague, Bruxelles ; 1956 Bordeaux, Nice. Il débuta avec des peintures et dessins de guerre. Privilégiant les formes amples, il puise ses sujets dans la réalité qu'il interprète dans de libres associations.

BIBLIOGR. : Lydia Harambourg, in : *L'École de Paris 1945-1965. Dict. des Peintres*, Ides et Calendes, Neuchâtel, 1993.

MUSÉES : ALGER – PARIS (Mus. Nat. d'Art Mod.).

VENTES PUBLIQUES : PARIS, 9 juin 1989 : *Jachia* 1975, h/t (130x81) : FRF 35 000 – PARIS, 17 avr. 1989 : *Fête foraine en Espagne* 1962, h/t : FRF 18 000.

SIMIAND ou Simian

XVIII^e siècle. Actif à Paris de 1779 à 1785. Français.

Sculpteur.

Cet artiste prit part au Salon de la Correspondance à Paris en 1781.

VENTES PUBLIQUES : PARIS, 23 oct. 1985 : *Portrait présumé de Necker* 1784, plâtre (H. 75) : FRF 36 000.

SIMIANE Jeanne Denise, Flora, née Bezons

Née à Genève. Morte en 1899. XIX^e siècle. Française.

Peintre de genre, de portraits, de fruits et pastelliste.

Élève de H. Flandrin, Loyer, Levasseur et E. Martel. Elle débuta au Salon en 1864. Elle fut membre de la Société des Artistes Français.

SIMIC Pavao ou Paul ou Schimitsch

Né en 1818 à Neusatz. Mort le 18 janvier 1876 à Neusatz. XIX^e siècle. Yougoslave.

Peintre.

Élève d'Alois Costani à Neusatz et de l'Académie de Vienne. Il peignit des icônes pour des églises serbes, des portraits, des scènes historiques et populaires. Les Musées de Belgrade et de Neusatz conservent des peintures de cet artiste.

SIMIER

XVIII^e siècle. Français.

Sculpteurs et architectes.

Deux frères de ce nom dont les prénoms sont ignorés exécutèrent de nombreux travaux de sculpture dans les églises des environs d'Angers entre 1770 et 1777, notamment à Montigné, à Thouarcé, au May, à Mazé, à Faye, à Murs et au château de Montgeoffroy.

SIMIGISHI

XX^e siècle. Japonais.

Peintre.

Il travailla à Paris.

Il participe à des expositions collectives : *De Bonnard à Baselitz – Dix Ans d'enrichissements du cabinet des estampes 1978-1988* à la Bibliothèque nationale à Paris en 1992.

MUSÉES : PARIS (BN, Cab. des Estampes) : *Fleurs I* vers 1980, litho.

SIMIL Alphonse Paul

Né en 1844. XIX^e siècle. Français.

Peintre et aquarelliste.

Le Musée de Pontoise conserve six aquarelles de cet artiste.

SIMIL Emilcar

Né en 1944. XX^e siècle. Haïtien.

Peintre de compositions animées, figures.

VENTES PUBLIQUES : NEW YORK, 9 juil. 1981 : *Luxe* 1981, acryl./isor. (61x61) : USD 1 800 – PARIS, 13 juin 1994 : *Femme en bleu* 1978, h/pan. (50x35) : FRF 7 000 – PARIS, 1^{er} avr. 1996 : *Le songe*, h/isor. (192x52) : FRF 31 000.

SIMIL Louis Augustin ou Auguste

Né le 5 février 1822 à Nîmes (Gard). XIX^e siècle. Français.

Peintre d'histoire et portraitiste.

Il exposa au Salon de Paris entre 1847 et 1857 et travailla à Lunel jusqu'en 1857.

SIMIONOV Alexandre

Né en 1890. Mort en 1970. XX^e siècle. Russe.

Peintre de compositions animées, figures, paysages animés.

Il étudia à l'académie des beaux-arts de Saint-Pétersbourg et fut l'élève de Oleg Braz. Il fut membre de l'Union des Artistes Soviétiques et Artiste du Peuple. À partir de 1925, il exposa dans son pays et à l'étranger.

Il réalisa de nombreuses scènes de cirque, dans un style académique réaliste, des répétitions à la représentation, des coulisses à la scène.

BIBLIOGR. : In : Catalogue de la vente *L'École de Leningrad*, Drouot, Paris, 19 nov. 1990.

MUSÉES : BREST (Mus. des Beaux-Arts) – KIEV (Mus. d'Art russe) – MOSCOU (Gal. Tretiakov) – MOSCOU (min. de la Culture) – SAINT-PÉTERSBOURG (Mus. russe) – SAINT-PÉTERSBOURG (Mus. acad. des Beaux-Arts) – SMOLENSK (Mus. des Beaux-Arts).

VENTES PUBLIQUES : PARIS, 11 juin 1990 : *Répétition sur la piste du cirque* 1935, h/t (36x53) : FRF 18 000 ; *Le hall d'entrée du cirque de Leningrad* 1933, h/t (49x65) : FRF 20 000 – PARIS, 19 nov. 1990 : *Zollo le clown, avant le spectacle* 1934, h/t (81x119) : FRF 29 000 – PARIS, 4 mars 1991 : *Répétition sur la piste du cirque* 1935, h/t (36x53) : FRF 9 100 – PARIS, 25 mars 1991 : *Numéro de cirque sur un chameau* 1934, h/t (109x119) : FRF 20 000 – PARIS, 6 déc. 1991 : *Les trapézistes* 1936, h/t (57x79) : FRF 25 000.

SIMKHOVITCH Simka Taïboussovitch

Né en 1893. Mort en 1949. XX^e siècle. Russe.

Peintre de compositions animées, paysages.

Il fut élève de l'académie royale de Saint-Pétersbourg. Il reçut le premier prix du premier gouvernement des Soviets en 1918.

BIBLIOGR. : *New York Times*, 21 juin 1942.

MUSÉES : CRACOVIE – SAINT-PÉTERSBOURG – SAINT-PÉTERSBOURG (Palais d'Hiver).

VENTES PUBLIQUES : NEW YORK, 25-26 nov. 1929 : *L'arc-en-ciel* : USD 250 ; *La famille* : USD 300 – NEW YORK, 28 sep. 1983 : *Island beach* 1934-1935, h/t (86,4x143,5) : USD 6 500 – NEW YORK, 28 mai 1992 : *Le pique-nique*, h/t (111,8x126,8) : USD 30 800 – NEW YORK, 9 mars 1996 : *Étude pour Mr Loyal* 1929, cr. noir et coul./pap. (42x21) : USD 863 – TEL-AVIV, 7 oct. 1996 : *Danse russe* 1926, h/t (94x119,5) : USD 14 950.

SIMKIN Richard

Né en 1840. Mort en 1926. XIX^e-XX^e siècles. Britannique.

Peintre de sujets militaires, aquarelliste, peintre à la gouache.

Ventes Publiques : Londres, 21 nov. 1985 : *Second Dragoon guards : Queen's bays* 1901-1903, aquar./trait de cr. reh. de blanc (29x51) : **GBP 850** – Londres, 30 jan. 1991 : *Régiment de la cavalerie royale* 1878, aquar. avec reh. de gche (33,5x77) : **GBP 990** – Édimbourg, 9 juin 1994 : *Le 8ᵉ Royal de Hussards irlandais en manœuvres à Aldershot*, aquar. et gche (43,8x78,8) : **GBP 2 070**.

SIMKINS Martha
Née au Texas. xxᵉ siècle. Américaine.
Peintre.
Elle fut élève de l'Art Students' League de New York et de Chase. Elle fut membre du Pen and Brush Club.

SIMKOVICS TARJANI Jenö ou Eugen
Né le 11 avril 1895 à Budapest. xxᵉ siècle. Hongrois.
Peintre, graveur.
Il fit ses études à Budapest. Peintre, il pratiqua l'eau-forte.

SIMLER Johann ou Simmler
Né le 6 janvier 1693 à Zurich. Mort en 1748 à Stein-sur-le-Rhin. xviiiᵉ siècle. Suisse.
Peintre de portraits et de fleurs et graveur à l'eau-forte.
Élève de Pesne, à Berlin, et de Melchior Füssli. Il peignit les portraits du *roi Jean Sobieski de Pologne* et du *prince Eugène*.

SIMLER Rudolf ou Johann Rudolf. Voir SIMMLER

SIMM Ananias
Né en 1799 à Melk. xixᵉ siècle. Autrichien.
Peintre de figures.
Il fut élève de l'Académie de Vienne.
Ventes Publiques : Londres, 6 oct. 1989 : *Jeune homme jouant du violoncelle* 1859, h/pan. (41,5x31) : **GBP 440**.

SIMM Franz Xaver
Né le 24 juin 1853 à Vienne. Mort le 21 février 1918 à Munich. xixᵉ-xxᵉ siècles. Autrichien.
Peintre de sujets allégoriques, genre, intérieurs, illustrateur, peintre de compositions murales.
Il fut élève de l'académie des beaux-arts de Vienne. Il travailla quelque temps dans l'atelier de Anselme Feuerbach et fut pendant deux ans sous la direction de Eduard von Engerth. De 1881 à 1886, il travailla à Rome. Il s'établit à Munich. Il fut assisté de son épouse, Marie Simm-Mayer, dans l'exécution des fresques du musée de Tiflis.
Musées : Berlin : *Duo* – Graz (Mus. provinc.) : *Visite à l'atelier* – Munich (Nouv. Pina.) : *L'Heure de peindre* – Vienne : Six Esquisses à l'aquarelle pour un plafond du musée d'Art et d'Histoire.
Ventes Publiques : Paris, 28 mars 1949 : *L'accident* : **FRF 70 000** – Paris, 9 mai 1949 : *La promeneuse dans le parc* : **FRF 5 000** – Paris, 10 mai 1950 : *Un couple aux Tuileries* : **FRF 8 000** – Cologne, 16 juin 1977 : *La nouvelle robe*, aquar. (43x35) : **DEM 3 000** – New York, 25 jan. 1980 : *Le portrait de bébé* 1889, h/pan. (35x49) : **USD 35 000** – Vienne, 23 mars 1983 : *Berger et moutons* 1871, h/t (64x97) : **ATS 40 000** – New York, 13 déc. 1985 : *Le nouveau-né*, h/t (41x51,5) : **USD 4 500** – Vienne, 4 déc. 1986 : *Les porteuses d'eau*, h/t (40x52) : **ATS 80 000** – New York, 25 mai 1988 : *Jeune fille au chapeau blanc*, h/t (33x22,2) : **USD 9 900** – Paris, 10-11 avr. 1997 : *Bachi-bouzouk et ses compagnes*, h/t (175x132) : **FRF 70 000**.

SIMM Joseph
Né en 1811 à Reichenberg (Bohême). Mort en 1868 à Vienne. xixᵉ siècle. Autrichien.
Peintre d'églises.
Père de Franz Xaver Simm.
Ventes Publiques : Vienne, 16 nov. 1983 : *Bouquet de fleurs* 1868, h/t (68,5x55) : **ATS 100 000**.

SIMM-MAYER Marie, née Mayer
Née le 8 juin 1851 à Méran. Morte le 25 octobre 1912 à Munich. xixᵉ-xxᵉ siècles. Allemande.
Peintre de genre, portraits, peintre de compositions murales.
Elle fit ses études à Munich chez Ludwig Löfftz et à Rome, où elle subit l'influence d'Anselme Feuerbach. Elle assista Franz Simm dans l'exécution des fresques du musée de Tiflis.

SIMMANG Charles, Jr
Né le 7 février 1874 à Serbin (Texas). xixᵉ-xxᵉ siècles. Américain.
Sculpteur, graveur.
Il fut élève de Karl Stubenrauch. Il fut membre de la Fédération américaine des arts.

SIMMEL Paul
Né en 1887 à Spandau. Mort le 24 mars 1933 à Berlin. xxᵉ siècle. Allemand.
Dessinateur.
Il fut élève de l'académie des beaux-arts de Berlin et collabora à des revues humoristiques avec des caricatures.

SIMMERDING Johann Bernhard. Voir SIMERDING

SIMMERS Melvin ou Robert Melvin
Né le 28 mars 1907 à Londres. xxᵉ siècle. Américain.
Peintre, dessinateur.
Il s'établit en Afrique du Sud en 1924, au Cap.
Musées : Le Cap (Gal. Sud-Africaine) : *La Gloire du printemps* – quatre dessins.

SIMMIAS
viᵉ siècle avant J.-C. Actif à Athènes dans la période archaïque. Antiquité grecque.
Sculpteur.
Il a sculpté une statue de *Dionysios* se trouvant à Athènes.

SIMMINGER
xvᵉ siècle. Actif à la fin du xvᵉ siècle. Allemand.
Sculpteur.
Il a sculpté un haut-relief sur l'autel de l'église Notre-Dame d'Ingolstadt.

SIMMLER Franz Joseph
Né le 14 décembre 1846 à Geisenheim. Mort le 2 octobre 1926 à Offenbourg. xixᵉ-xxᵉ siècles. Allemand.
Sculpteur de compositions religieuses, illustrateur.
Fils de Friedrich K. J. Simmler, il fut élève des académies des beaux-arts de Düsseldorf et de Munich. Il sculpta surtout des autels pour les églises de Bade.

SIMMLER Friedrich Karl Joseph
Né le 4 mai 1801 à Hanau (Hesse). Mort le 2 novembre 1872 à Aschaffenburg. xixᵉ siècle. Allemand.
Peintre, lithographe et graveur à l'eau-forte.
Il étudia à Munich et à Vienne. Il fit de multiples excursions dans la haute Autriche et en Syrie, travaillant d'après nature le paysage et les animaux. Il fit un long séjour en Italie, notamment à Florence, Rome, Venise et en 1829 il était de retour en Allemagne, et alla travailler à Hanovre. Il a peint des animaux dans les paysages de Schullen, Bocking et Grieben. Achenbach et Scheuren, par contre, peignirent quelquefois les fonds de ses tableaux. A partir de 1862 il vécut à Aschaffenburg. Il a gravé des animaux et des scènes de genre.
Musées : Aschaffenburg : *Paysage en montagne* – Berlin (Gal. Nat.) : *Taureau dangereux* – Hanovre : *Vie de berger* – Kaliningrad, ancien. Königsberg : *Repos du midi au pâturage* – Posen : *Animaux* – Wiesbaden : Deux peintures représentant des animaux.
Ventes Publiques : Munich, 21 sep. 1978 : *Le marché aux chevaux*, h/t (24,5x33) : **DEM 10 000** – Paris, 26 mars 1980 : *La maison dans les arbres* 1835, h/t (35x45) : **FRF 5 100**.

SIMMLER Johann. Voir SIMLER

SIMMLER Joseph ou Jozef ou Simler
Né le 14 mars 1823 à Varsovie. Mort le 1ᵉʳ mars 1868 à Varsovie. xixᵉ siècle. Polonais.
Peintre d'histoire, sujets allégoriques, portraits, dessinateur.
Il fut élève de Pivarski et de Dombrovski, puis entra à l'Académie de Dresde et à celle de Munich, où il travailla avec Kaulbach et Schnorr von Carolsfeld. Il travailla aussi à Paris avec Paul Delaroche. Ce peintre comptant parmi les fondateurs de l'École Moderne de son pays était représenté par une toile : *Dame en robe lilas*, à l'Exposition d'Art Polonais ouverte, en 1921, au Salon de la Société Nationale des Beaux-Arts.
S'il reste typiquement polonais on peut toutefois le rattacher à l'École française. Sa palette est vive, chaude et riche. Ses harmonies, sont somptueuses, sa composition simple et savante. On retrouve ces qualités dans *La Mort de Barbe Radziwill*.
Musées : Cracovie (Mus. Nat.) : *Cosaque avec perroquet* – Lemberg (Gal. Nat.) : *La poétesse J. Luszczevska* – Lemberg (Mus. Lubomirski) : *Portrait de K. Podhorski* – Varsovie (Mus. Nat.) : *Portraits de T. Tripplin, de deux petites filles de L. Kronenberg, du peintre J. Kossak, du peintre E. Petzold, de M. et Mme Karski* – *Allégorie de l'Architecture, de la Sculpture et de la Peinture*.
Ventes Publiques : Munich, 21 juin 1994 : *Une journée de chasse*, encres noire et brune/pap. (57,5x48) : **DEM 3 450**.

SIMMLER Rudolf ou Johann Rudolf ou Simler

Né en 1633 à Zurich. Mort en 1675. XVIIe siècle. Suisse.

Peintre et aquafortiste.

Élève de Konrad Meyer. Il grava des animaux, des ornements et des groupes de têtes humaines.

SIMMLER Wilhelm

Né le 6 septembre 1840 à Geisenheim. Mort en 1914 ? XIXe-XXe siècles. Allemand.

Peintre de sujets mythologiques, scènes de chasse, illustrateur.

Fils de Friedrich K. J. Simmler, il fut élève de l'académie des beaux-arts de Düsseldorf.

Il peignit surtout des scènes de chasse.

Musées : Düsseldorf (Gal.) : *Faune et Nymphe* – Wiesbaden (Gal.) : *À l'affût.*

Ventes Publiques : Los Angeles, 17 mars 1980 : *La toilette du mendiant* 1866, h/t (40,7x35) : **USD 2 600** – Cologne, 20 mars 1981 : *Scène de chasse* 1867, h/t (70x94) : **DEM 14 000.**

SIMMOMURA Ryonosuke

Né en 1923 à Osaka. XXe siècle. Japonais.

Peintre.

Il fut élève de l'académie des beaux-arts de Kyoto. En 1949, il fonda l'association de l'art Pan Réel. Il a voyagé vers 1960, en Europe et aux Indes.

Bibliogr. : Bernard Dorival, sous la direction de... : *Peintres contemp.*, Mazenod, Paris, 1964.

SIMMONDS John. Voir SIMMONS

SIMMONDS Julius

Né le 12 juin 1843 à Pyrmont. Mort le 24 avril 1924 à Hambourg. XIXe-XXe siècles. Allemand.

Peintre de genre, portraits, natures mortes.

Musées : Munster (Mus. provinc.) : *L'Heure des confidences – Noces.*

Ventes Publiques : New York, 26 mai 1994 : *Hermia et Lysander : Le songe d'une nuit d'été* 1870, aquar. et gche/pap. (91,4x76,8) : **USD 43 125.**

SIMMONDS William George

Né le 3 mars 1876 à Constantinople, de parents anglais. Mort le 23 août 1968. XXe siècle. Britannique.

Sculpteur, peintre de genre, graveur, illustrateur.

Il exposa à la Royal Academy de Londres des peintures de genre de 1906 à 1909, puis des sculptures de 1933 à 1967. Il a illustré en 1912 *Hamlet* de Shakespeare.

Musées : Leicester (Gal. mun.) : *Chevaux aux pâturages* – Londres (Tate Gal.) : *Amour en herbe* 1906 – *L'Équipage de ferme* 1924-1928 – *Le Vieux Cheval* 1937 ?

SIMMONET Lucien. Voir SIMONNET

SIMMONS Edward Emerson

Né le 27 octobre 1852 à Cambridge. Mort le 17 novembre 1931 à Baltimore. XIXe-XXe siècles. Américain.

Peintre de genre, nus, paysages, peintre de compositions murales.

Il fut élève de Boulanger et de Lefebvre à Paris. Il reçut une mention honorable à Paris en 1882, une médaille de bronze en 1889 à l'Exposition universelle de Paris, une médaille d'or à Buffalo en 1901.

Il s'est spécialisé dans les décorations murales. Il fut chargé par la municipalité de New York de peindre la décoration de la cour criminelle.

Musées : Saint-Louis (Mus. mun.).

Ventes Publiques : New York, 11-12 avr. 1907 : *Les pêcheurs de harengs à St-Ives (Cornouailles)* : **USD 215** – New York, 23 mai 1979 : *Vieille femme épluchant une orange*, h/t (95x69,5) : **USD 7 000** – New York, 31 mai 1984 : *Paysage maritime* 1918, h/t (71,1x127) : **USD 10 000** – New York, 25 oct. 1985 : *Jour de lessive* 1883, h/t (27,2x40,6) : **USD 13 500** – New York, 22 jan. 1986 : *Night, St Ives Bay* 1889, h/t (127,5x166) : **USD 50 000** – New York, 29 mai 1987 : *Awaiting his return* 1884, h/t (53,4x38,7) : **USD 48 000** – New York, 24 mai 1990 : *Haute mer* 1895, h/t (99x168,9) : **USD 66 000** – New York, 27 sep. 1990 : *La tombée de la nuit*, h/t (23x45,7) : **USD 15 400** – New York, 30 nov. 1990 : *Jour de Communion* 1883, h/t (42x28) : **USD 33 000** – Paris, 19 juin 1992 : *L'enlèvement d'Europe*, h/t (32,5x41) : **FRF 17 500** – Londres, 25 nov. 1992 : *Nu féminin jouant du piano*, h/t (50x60) : **GBP 3 080** – New York, 1er déc. 1994 : *Mère et enfant*, h/t (198,1x137,2) : **USD 34 500** – Paris, 30 mai 1997 : *L'Enlèvement d'Europe*, h/t (33x41) : **FRF 6 000.**

SIMMONS Franklin

Né le 11 janvier 1839 à Webster. Mort le 8 décembre 1913 à Rome. XIXe-XXe siècles. Américain.

Sculpteur de monuments, bustes, animaux.

Il fut décoré par le roi Humbert d'Italie.

Il sculpta des monuments équestres et des monuments aux morts. On cite *Pénélope* marbre de style néo-classique.

Musées : Portland (Mus. of Art) : *Pénélope* 1886.

Ventes Publiques : New York, 28 sep. 1989 : *Buste d'Abraham Lincoln sur piédestal*, marbre (H. 88,9) : **USD 4 400.**

SIMMONS Gary

Né en 1964 à New York. XXe siècle. Américain.

Dessinateur de compositions animées.

Il vit et travaille à New York, où il expose.

Il participe à des expositions collectives : 1996 Hayward Gallery à Londres, avec notamment Boltanski, Calle et Penone.

Il met en scène le monde de l'enfance, s'interrogeant sur la façon dont l'éducation et la culture créent des stéréotypes et des préjugés.

Bibliogr. : Bonnie Clearwater : *Arrêt sur enfance*, Art Press, n° 197, Paris, déc. 1994.

SIMMONS John

Né en 1823. Mort en 1876. XIXe siècle.

Peintre de compositions d'imagination, paysages, aquarelliste, illustrateur.

Artiste peu connu, il peignit dans les années 1860-1870 des sujets fantastiques : fées, animaux mythiques dans les bois... Certains servirent d'illustration pour *Le Songe d'une nuit d'été*.

Ventes Publiques : Londres, 23 mars 1981 : *Promenade dans les champs l'été* 1866, aquar. avec reh. de blanc (52x74) : **GBP 4 200** – Londres, 19 juin 1984 : *Hermia and Lysander, a Midsummer Night's Dream* 1870, aquar. reh. de gche (89x74) : **GBP 22 000** – Londres, 21 jan. 1986 : *Fillette près d'une cascade*, aquar. reh. de gche, haut arrondi (51x36) : **GBP 2 000** – Londres, 30 mars 1994 : *Dans le bois*, aquar. avec reh. de blanc (87x67) : **GBP 10 350.**

SIMMONS John

Mort en 1943. XXe siècle. Britannique.

Peintre de paysages urbains.

Il participa aux expositions de la Royal Academy de Londres, de 1932 à 1937.

SIMMONS John ou Simmonds, dit Simmons de Bristol

Né vers 1715 à Nailsea. Mort le 18 janvier 1780 à Bristol. XVIIIe siècle. Britannique.

Peintre de compositions religieuses, portraits.

Il exerçait la profession de peintre en bâtiments et de navires à Bristol, mais il se livra avec succès à la peinture religieuse et de portraits. De 1772 à 1780, il exposa des portraits à la Royal Academy à Londres. La tradition veut que Hogarth ait estimé son talent.

Musées : Bristol (église All Saints') : tableau d'autel – Deuzes (Saint John's) : tableau d'autel.

Ventes Publiques : Londres, 3 avr. 1996 : *Portraits de Mr. et Mrs Woodforde*, h/t, une paire (74x62) : **GBP 4 830.**

SIMMONS Laurie

Née en 1949. XXe siècle. Américaine.

Auteur d'installations, multimédia.

Elle participe à des expositions collectives : 1987 Walker Art Center de Minneapolis, Octobre des Arts de Lyon ; 1989 Cologne ; 1990 galerie Michele Chomette à Paris ; 1991 Castello di Rivoli, Center for photography à Woodstock.

Elle travaille à partir de photographies.

Ventes Publiques : New York, 22 fév. 1996 : *Le sablier marchant* 1989, photo. noir et blanc encadrée par l'artiste (213,4x121,9) : **USD 6 900.**

SIMMONS W. St. Clair

XIXe siècle. Britannique.

Peintre de genre.

Il fut actif de 1878 à 1899.

Ventes Publiques : Édimbourg, 13 mai 1993 : *L'Appel du passeur* 1892, h/t (101,7x71,2) : **GBP 2 420.**

SIMMONS Will ou William Francis Bernard

Né le 4 juin 1884 à Elche. XXe siècle. Actif aux États-Unis. Espagnol.

Peintre d'animaux, paysages, sculpteur, graveur.

Il fut élève de l'académie Julian à Paris. Il fut aussi écrivain. Il vécut et travailla à Roxbury.

En tant que graveur, il pratiqua plus particulièrement l'eau-forte.

SIMMONS William Henry
Né le 11 juin 1811 à Londres. Mort le 6 juin 1882 à Londres. XIX⁰ siècle. Britannique.
Graveur à la manière noire.
Le célèbre graveur fit ses études artistiques au Frelden's Institute. Il exposa à Londres à la Royal Academy, de 1857 à 1880 et l'on peut dire qu'il ne compta pas ses succès. On cite de lui, du reste, des planches datées de 1837. Les œuvres des peintres modernes anglais les plus célèbres furent gravés par lui (Ed.#Landseer, sir J. Millais, F. Faed, A. Salomon, Holman Hunt).

SIMMS Charles ou Sims
XIX⁰ siècle. Britannique.
Peintre de marines.
Il exposa à la Society of British Artists à la British Institution et à la Royal Academy entre 1840 et 1875. Le Victoria and Albert Museum, à Londres, conserve de lui : *Bords de mer à marée basse au clair de lune.*
VENTES PUBLIQUES : LONDRES, 14 juin 1977 : *Morning,* h/pan. (31x44) : **GBP 850.**

SIMMS Philip
XVIII⁰ siècle. Actif à Dublin, de 1725 à 1749. Irlandais.
Graveur au burin.
Il grava des architectures, des portraits, des illustrations et des ex-libris.

SIMO
XV⁰ siècle. Actif à Valence à la fin du XV⁰ siècle. Espagnol.
Peintre.
Il peignit en 1498 un rideau pour l'église Saint-Martin de Valence.

SIMO Ferenc ou Franz
Né le 11 avril 1801 à Odorheiu. Mort le 19 décembre 1869 à Klausenbourg. XIX⁰ siècle. Hongrois.
Peintre et lithographe.
Il fit ses études à Vienne. Il peignit des tableaux et des portraits en miniature. La Galerie Nationale de Budapest conserve des portraits peints par cet artiste.

SIMO Juan Baptista ou Simone ou Simoni
Né à Valence. Mort en 1717 à Madrid. XVIII⁰ siècle. Espagnol.
Peintre de compositions religieuses, portraits, fresquiste.
Il peignit, en collaboration avec Palomnio, les fresques de San Juan del Mercado en 1697. A Madrid, avec le même artiste, il travailla à l'église du couvent de San Felipe el Real. Ses tableaux, qu'en mourant il laissait inachevés, furent terminés par son fils Pedro Simo.
VENTES PUBLIQUES : LONDRES, 14 déc. 1990 : *Portrait de Acisclo Antonio Palomino de Castro y Velasco peignant le tableau La Vérité et le Temps avec l'Envie et la Discorde dans la bibliothèque d'un palais 1726,* h/t (75,2x64,8) : **GBP 30 800.**

SIMOËN
Né en 1949 à Paris. XX⁰ siècle. Français.
Sculpteur.
Il participe à Paris aux Salons de Mai à partir de 1971, Grands et Jeunes d'Aujourd'hui. Il a montré une exposition personnelle de ses œuvres en 1973.
Il sculpte surtout le plâtre, créant un univers organique, souvent composé de sphères où l'homme semble avalé et réduit à l'état de fœtus.

SIMOENS Hans ou Simons ou Symoens
D'origine allemande. XVI⁰ siècle. Éc. flamande.
Sculpteur et fondeur.
Il travailla à Anvers et en Espagne.

SIMOENS Liévin ou Symoens
XVIII⁰ siècle. Éc. flamande.
Peintre.
Il travailla à Gand de 1651 à 1669 et peignit en 1669 deux tableaux d'autel pour l'église Saint-Sauveur de cette ville.

SIMOENSUERE Corneille
Né à Fontenay-le-Comte. XVII⁰ siècle. Actif dans la première moitié du XVII⁰ siècle. Français.
Peintre.
Il était peut-être l'auteur des soixante-seize boiseries peintes

représentant des scènes bibliques, conservées au Musée de Niort.

SIMOES D'ALMEIDA José
Né le 24 avril 1844 à Figueiro dos Vinhos. XIX⁰ siècle. Portugais.
Sculpteur.
Cet artiste fit ses études à l'École de sculpture de l'Arsenal maritime à Lisbonne, où il travailla à la décoration des navires de guerre. Il participa aux Expositions de Paris ; médaille de troisième classe en 1878 (Exposition Universelle), Grand Prix en 1889 (Exposition Universelle). Il y exposa en particulier : *Jeune Grec vainqueur dans les Jeux Olympiques.* Il se rendit à Rome et il y sculpta sa *Femme effeuillant une fleur.* Mais on cite surtout *La Puberté* (marbre), *Le duc de Terceira* (1877). On connaît de lui une *Statue du Christ,* grandeur naturelle et en marbre, et une *Sainte Madeleine pénitente,* également en marbre. Cette dernière œuvre se trouve au Musée de Lisbonne. En 1896, il fut nommé professeur à l'Académie des Beaux-Arts à Lisbonne et en devint par la suite directeur. On est en droit de se demander si cet artiste n'est pas le même que le sculpteur José d'Almeida, de la même époque.

SIMOES D'ALMEIDA SOBRINHO José
Né le 17 juin 1880 à Figueiro dos Vinhos ? près de Thomar. XX⁰ siècle. Portugais.
Sculpteur, médailleur.
Neveu de José Simoes d'Almeida, il fut élève de l'académie Julian à Paris. Il travailla pour la Monnaie de Lisbonne.

SIMOES DE FONSECA Gaston
Né le 16 octobre 1874 à Rio de Janeiro. Mort après 1929. XIX⁰-XX⁰ siècles. Actif en France. Brésilien.
Peintre, illustrateur.
Il s'établit à Paris et fut dessinateur et restaurateur au musée du Louvre. Il exposa à Paris, au Salon des Artistes Français, où il obtint une mention en 1913 et une médaille de bronze l'année suivante, au Salon des Indépendants de 1937 à 1943. C'est peut-être lui qui figura avec une composition à tendance abstraite au Salon des Réalités Nouvelles de 1954. Il fut fait chevalier de la Légion d'honneur en 1929.
VENTES PUBLIQUES : PARIS, 3 juil. 1992 : *Baigneuses,* h/t (40x80) : **FRF 3 800** – NEW YORK, 25-26 nov. 1996 : *Un soir* vers 1910, encre/pan. (59,7x47,3) : **USD 2 645.**

SIMON. Voir SIMON de Saint-Albans

SIMON
XIV⁰ siècle. Travaillant vers 1300. Français.
Peintre.
Il fut chargé de l'exécution de deux panneaux pour la chapelle du château d'Aire (Pas-de-Calais).

SIMON, dit Simonet de Lyon
XIV⁰ siècle. Actif au milieu du XIV⁰ siècle. Français.
Peintre.
Il travailla dans le Palais des papes d'Avignon de 1335 à 1344.

SIMON
XV⁰ siècle. Actif à Saint-Gobain près de Laon dans la première moitié du XV⁰ siècle. Français.
Peintre.
Il fut chargé de l'exécution de sept portraits de saints dans l'Hôpital de Saint-Firmin de Laon en 1418.

SIMON
XV⁰ siècle. Actif à Vienne de 1419 à 1458. Autrichien.
Peintre.
Il travailla pour la cathédrale Saint-Étienne de Vienne et pour l'abbaye de Klosterneubourg.

SIMON
XV⁰ siècle. Hongrois.
Sculpteur sur bois.
Il a sculpté les stalles de l'église de Késmark en 1469.

SIMON
XV⁰-XVI⁰ siècles. Actif de 1499 à 1523. Hongrois.
Peintre.
Il travailla à Miskolc et à Kaschau.

SIMON, dit Simon le Verrier ou Simon of Lynn ou de Lenn
XVI⁰ siècle. Actif de 1550 à 1556. Britannique.
Peintre verrier.
Il exécuta des vitraux pour la chapelle Saint-Etienne de Westminster et dans la cathédrale d'Ely.

SIMON
Né à Meaux. XVIᵉ siècle. Français.
Peintre d'histoire et portraitiste.
Il travailla surtout en Lorraine.

SIMON
XVIIᵉ siècle. Hollandais.
Peintre.
Il peignit des portraits, peut-être à Dordrecht.

SIMON
XVIIᵉ siècle. Hollandais.
Médailleur.
Il a gravé les médailles portant l'effigie d'*Otto Venius* et de *Henricus Vroom*, en 1635.

SIMON
XVIIᵉ siècle. Travaillant à Rättvik, de 1661 à 1671. Suédois.
Sculpteur.
Il sculpta l'autel de l'église d'Ahl et un portail de celle de Leksand.

SIMON
XVIIᵉ siècle. Travaillant de 1674 à 1694. Français.
Peintre.
Il exécuta des peintures à Versailles et à Meudon et travailla aussi pour la Manufacture des Gobelins de Paris.

SIMON
XVIIIᵉ siècle. Actif à Bruxelles au milieu du XVIIIᵉ siècle. Éc. flamande.
Peintre.
Il travailla pour l'abbaye Saint-Pierre de Gand vers 1750.

SIMON
XIXᵉ siècle. Allemand.
Graveur.
Actif au début du XIXᵉ siècle, il grava notamment une médaille à l'effigie de *Napoléon en uniforme de général*.

SIMON, père
XIXᵉ siècle. Français.
Sculpteur de sujets religieux.
Il travailla pour l'église Saint-Théodore et celle des Grands Carmes de Marseille.

SIMON, fils
XIXᵉ siècle. Français.
Sculpteur de bustes.
Il exposa à Marseille où il travaillait quatre portraits en 1847.

SIMON A.
XIXᵉ siècle. Autrichien.
Graveur.
Il travaillait à Vienne et grava sur acier d'après Van Dyck et Rembrandt. Il publia un recueil des chefs-d'œuvre des galeries de Vienne.

SIMON Abraham ou **Symons** ou **Symonds**
Né en 1617 à Londres. Mort en 1692 à Londres. XVIIᵉ siècle. Britannique.
Sculpteur-modeleur de cire, médailleur.
Frère de Thomas Simon. Ses œuvres sont souvent confondues avec celles de son frère. Le Musée Britannique de Londres conserve de lui *Portrait de l'artiste par lui-même*.

SIMON Alexander ou **Carl Wilhelm Alexander,** dit **Carl Alexander**
Né le 4 novembre 1805 à Francfort-sur-l'Oder. Mort après 1859 au Chili. XIXᵉ siècle. Allemand.
Peintre, écrivain et poète.
Élève de l'Académie de Berlin. Il travailla à Stuttgart et séjourna aussi en France.
Musées : LEIPZIG : *La création de l'homme* – WEIMAR : *Portrait de l'artiste* – *Portrait de la fiancée de l'artiste* – *Huit arabesques pour l'Obéron de Wieland*.

SIMON André
Né à Paris. XIXᵉ siècle. Français.
Peintre de portraits.
Élève de son père, et de Millet. Il débuta au Salon de Paris en 1870.

SIMON Andrée
XXᵉ siècle. Française.
Peintre. Abstrait.
En 1950, 1952, 1956, elle participa à Paris au Salon des Réalités Nouvelles, avec des compositions d'une abstraction géométri-

sante, s'apparentant parfois au synthétisme de Magnelli, se laissant d'autres fois aller à une plus grande prolixité.

SIMON Anton
XVIIIᵉ siècle. Actif dans le Vorarlberg au milieu du XVIIIᵉ siècle. Autrichien.
Peintre.
Il a peint un tableau d'autel dans l'église de Dalaas en 1749.

SIMON Armand
Né le 3 mars 1906 à Pâturages. Mort le 15 juin 1981 à Frameries. XXᵉ siècle. Belge.
Dessinateur, illustrateur. Surréaliste.
Il a participé en 1986 à l'exposition : *Le Surréalisme en Belgique* à la galerie Isy Brachot à Paris. Il a montré ses œuvres dans des expositions personnelles : 1973 Maison de la Belgique à Cologne ; 1974 galerie Véga de Liège ; 1975 galerie La Marée à Bruxelles.
Autodidacte, il a illustré les *Chants de Maldoror* de Lautréamont. Il réalise des dessins en noir et blanc, agressifs, qui décrivent un monde convulsif, menaçant.
BIBLIOGR. : Catalogue de l'exposition : *Le Surréalisme en Belgique*, Galerie Isy Brachot, Paris, 1986 – in : *Dict. biogr. illustré des artistes en Belgique depuis 1830*, Arto, Bruxelles, 1987.

SIMON Arnaud
Né à Lyon. Mort après 1682. XVIIᵉ siècle. Français.
Sculpteur.
Fils de Mathias Simon. Il exécuta des sculptures dans la chapelle Royale des Pénitents Blancs de Notre-Dame du Gonfalon de Lyon.

SIMON Auguste. Voir **SIMON-AUGUSTE**

SIMON Brigitte
Née en 1926 à Reims (Marne). XXᵉ siècle. Française.
Peintre-verrier, peintre. Abstrait-paysagiste.
Très tôt baignée dans l'atmosphère de l'atelier où travaille, comme peintre-verrier, son père Jacques Simon, elle commence à dessiner. De 1945 à 1949, elle est à Paris et réalise pour Le Corbusier son premier vitrail. En 1949, elle épouse le peintre Charles Marq et reprend avec lui l'atelier de vitraux de Reims, qui sera fréquenté à partir de 1956 par des artistes tels que Jacques Villon, Roger Bissière, Serge Poliakoff, Vieira da Silva, Marc Chagall. En 1959, elle rencontre Joseph Sima, avec qui elle réalise en 1963 l'ensemble des vitraux du chœur de la cathédrale de Reims ; il en résultera une profonde amitié et une grande estime réciproque. Brigitte Simon a réalisé des vitraux pour les cathédrales de Reims, Nantes, Saint-Philibert de Tournus, et de nombreux autres édifices religieux. Elle a également illustré des livres, parmi lesquels : *Aliénés* de René Char et *Fin* de Pierre-André Benoit en 1968, *Le Printemps* de Paul Claudel (poème inédit) en 1994. Elle a eu de nombreuses expositions en France et à l'étranger, en 1974 (Galerie de Seine, Paris), en 1977 et 1982 à Londres, en 1989 au Musée des Beaux-Arts de Reims (importante exposition rétrospective), en 1995 à la Galerie Thessa Herold à Paris (exposition Sima-Simon).
Les paysages rocheux de l'Ardèche, qu'elle découvre en 1959, exercent une influence considérable sur sa peinture. L'univers minéral est en effet omniprésent, presque envahissant, dans ses paysages imaginaires. Des abîmes, des falaises, des failles, des structures cristallines habitent ses compositions ascétiques et lumineuses, sans couleurs – comme si la non-couleur menait à la pure lumière. À partir des années 1990, le trait semble s'adoucir et prendre davantage de liberté, la couleur fait une timide apparition (lavis de bleus ou de bruns), les parties laissées en réserve prennent de plus en plus d'importance. Ces œuvres rapprochent l'art de Brigitte Simon de la tradition japonaise de la peinture de paysage, tant elles manifestent de retenue, de maîtrise de la feuille blanche, et d'un profond sens poétique et spirituel.
■ A. G.
BIBLIOGR. : Catalogue de l'exposition *Joseph Sima, Brigitte Simon : double variation sur champs de rêve*, Galerie Thessa Herold, Paris, 1995.

SIMON Charles
XVIIᵉ siècle. Actif à Fontainebleau de 1618 à 1625. Français.
Peintre.
Il fit des copies d'après Andrea del Sarto et le Titien.

SIMON Charles
Né le 6 septembre 1799 à Paris. XIXᵉ siècle. Français.
Paysagiste.

Élève de Gros. Entré à l'École des Beaux-Arts le 25 février 1814. Il exposa au Salon en 1840 et 1841.

SIMON Christian
XVII[e] siècle. Actif à Leipzig en 1667. Allemand.
Peintre.

SIMON Christophe. Voir SAINT-SIMON Christophe

SIMON Claude
Né à Tanarive (Madagascar). XX[e] siècle. Français.
Peintre.
Il participa à Paris, au Salon d'Automne, dont il fut membre sociétaire.

SIMON Émile J. J.
Né en 1890. Mort en 1976. XX[e] siècle. Français.
Peintre de paysages.
Il exposait à Paris, régulièrement au Salon des Artistes Français, 1931 mention honorable, 1934 médaille d'argent, 1935 médaille d'or ; il était sociétaire hors-concours.
Il a surtout peint les paysages de Bretagne.
VENTES PUBLIQUES : BREST, 14 déc. 1980 : *Retour de pêche*, h/t (54x65) : FRF 4 000 – PARIS, 24 juin 1988 : *Le petit phare de Kérity*, h/t (54x73) : FRF 32 000 – PARIS, 19 mars 1990 : *Le Pardon de La Clarté*, h/pan. (46x55) : FRF 30 000 – PARIS, 25 juin 1997 : *Marché en Bretagne*, h/t (33x41) : FRF 10 500.

SIMON Erich M.
Né le 12 avril 1892 près de Kolberg. XX[e] siècle. Allemand.
Peintre de paysages, illustrateur, graveur, décorateur.
Il fut élève d'Emil Orlik. Il peignit des paysages et des intérieurs, et des illustrations de livres.

SIMON Ernest Constant
Né à Paris. Mort en 1895 au Caire. XIX[e] siècle. Français.
Peintre de sujets typiques, scènes de genre, paysages, aquarelliste.
Père de Jacques Roger Simon. Il fut élève de Dardoize et débuta au Salon de Paris en 1880.
VENTES PUBLIQUES : PARIS, 12-15 avr. 1899 : *Un cimetière marocain et son gardien*, aquar. : FRF 550 – PARIS, 26 nov. 1943 : *Égypte : l'élévateur d'eau*, aquar. : FRF 300 ; *L'Ile éléphantine*, aquar. : FRF 550 – PARIS, 13 déc. 1946 : *Cardeurs de matelas au Caire 1893* : FRF 35050.

SIMON François
Né en 1606 à Tours. Mort en 1671. XVII[e] siècle. Français.
Graveur.
Cité par Ris-Paquot.

SIMON François
Né le 29 janvier 1818 à Marseille (Bouches-du-Rhône). Mort le 14 février 1896 à Marseille. XIX[e] siècle. Français.
Peintre de genre, portraits, animaux, paysages.
Il fut élève d'Aubert et de Loubon. Il débuta au Salon de Paris en 1853, et participa à l'Exposition Universelle de 1855.
Il étudia tout particulièrement l'œuvre de Claude Lorrain, exécutant lui-même de nombreux couchers de soleil.

MUSÉES : PONTOISE : *Moutons sous bois* – SAINT-ÉTIENNE : *Attendant la nuit sur la colline de la Mure, moutons au pâturage* – *Moutons* – *Portrait* – STRASBOURG : *Chèvre et âne dans l'étable*.
VENTES PUBLIQUES : MARSEILLE, 7 déc. 1899 : *Chevaux à l'écurie* : FRF 155 – PARIS, 12 mai 1932 : *Veau, brebis et agneau dans un paysage* : FRF 85 ; *Le cours Mirabeau à Aix-en-Provence* : FRF 500 – MARSEILLE, 20 déc. 1946 : *Le chevrier et son troupeau dans les Alpilles* : FRF 28 900 – MARSEILLE, 18 déc. 1948 : *Moutons au pâturage, 8 avril 1949* : *Moutons*, deux pendants : FRF 1 800 – VERSAILLES, 19 nov. 1989 : *Berger et son troupeau devant les remparts*, h/pan. (43x70) : FRF 11 500.

SIMON Frank Wotherspoon
Né en 1863. Mort en 1933. XIX[e]-XX[e] siècles. Britannique.

Peintre d'architectures, paysages urbains.
Il vécut et travailla à Édimbourg. Il participa aux expositions de la Royal Scottish Academy, de 1885 à 1892. Il fut aussi architecte.

SIMON Franz Anton
XVIII[e] siècle. Actif à Feldkirch. Autrichien.
Peintre.
Il a peint deux tableaux d'autel dans l'église de Rheinau en 1744.

SIMON Franz ou Tavik Frantisek
Né le 13 mai 1877 à Eisenstadtl (près de Gitschin). Mort en 1942. XX[e] siècle. Tchécoslovaque.
Peintre de paysages, paysages urbains, marines, aquarelliste, graveur.
Il fut élève de l'académie des beaux-arts de Prague. Il fut président du groupe Manes. Il résida à Paris dont il a rendu, avec une grande acuité de vision, les paysages familiers : *Le Bassin du Luxembourg – Le Boulevard Saint-Martin sous la neige*. Il s'adonna avec succès à la gravure en couleurs, pratiquant l'eau-forte et la gravure sur bois.

Cachet de vente

MUSÉES : PARIS (Mus. d'Art Mod.) – PRAGUE (Gal. Mod.).
VENTES PUBLIQUES : LONDRES, 25 mars 1987 : *Scène de plage*, h/t (75x76) : GBP 27 000 – PARIS, 22 nov. 1990 : *Scène de plage*, h/t : FRF 39 000 – LE TOUQUET, 19 mai 1991 : *Le bain de mer*, h/t (90x100) : FRF 20 000 – LONDRES, 21 juin 1991 : *Jardin du Luxembourg à Paris*, h/t (68x73) : GBP 5 280 – LONDRES, 4 oct. 1991 : *La plage d'Onival 1904*, h/t (45,7x54,6) : GBP 5 500 – LONDRES, 2 oct. 1992 : *Vue de Dubrovnik*, h/t (54,5x73,5) : GBP 2 750 – NEW YORK, 16 fév. 1993 : *Péniches en hiver*, h/t (54,2x74,3) : USD 2 420 – LONDRES, 11 oct. 1995 : *Ruines grecques sur la côte méditerranéenne 1938*, h/t (99x79) : GBP 1 955.

SIMON Frédéric Émile
Né en 1805 à Strasbourg (Bas-Rhin). Mort en 1886. XIX[e] siècle. Français.
Graveur au burin et lithographe.
Il fit ses études de graveur à Francfort-sur-le-Main et à Munich et fonda une entreprise de lithographie à Strasbourg avec son frère Frédéric Sigismond.

SIMON Frédéric Sigismond
Né en 1777. Mort en 1849. XIX[e] siècle. Français.
Graveur au burin.
Frère de Frédéric Émile Simon. Il collabora avec lui à Strasbourg.

SIMON Friedrich
Né en 1809 à Heidelberg. Mort en 1857 à Munich. XIX[e] siècle. Allemand.
Peintre de genre.
Il fut élève de l'Académie de Munich.
VENTES PUBLIQUES : VIENNE, 14 sep. 1976 : *La Tentation 1856*, h/t (52x45) : ATS 35 000.

SIMON Friedrich Rudolf
Né le 2 février 1828 à Berne. Mort le 16 janvier 1862 à Hyères (Var). XIX[e] siècle. Suisse.
Peintre de scènes de genre, portraits, animaux, paysages, intérieurs, copiste.
Il fut d'abord élève de Niklauss Senn et de Johann Friedrich Dietler. En 1844-1845, son père l'envoya à Munich afin d'y étudier la pharmacie, mais les goûts artistiques de Friedrich Simon l'emportèrent, et, en juillet 1845, il entra dans l'atelier du sculpteur Max Wedumann. À la fin de 1847, il quitta Munich pour Genève et fut dans cette dernière ville élève de Barthélémy Menn. Après un séjour à Paris dans l'atelier de Charles Gleyre, il alla à Anvers. Il séjourna ensuite à Paris, à Genève, à Hyères. Il copia, à Anvers, plusieurs maîtres flamands entre autres David Teniers, apprenant l'art de la composition intimiste.
MUSÉES : BERNE : *Sur la grande route militaire – Halage d'un bateau sur la Thiele, près du lac de Bienne* – BUCAREST (Mus. Simu) : *Intérieur* – GENÈVE (Mus. Rath) : *Le braconnier – Le maré-*

chal-ferrant – *La diligence, effet de nuit* – *Bergers italiens* – *Paysage près de Rome* – NEUCHÂTEL : *Chevaux de relais en Provence*.

SIMON Gabriel

XVII^e siècle. Actif à Neufchâteau au début du XVII^e siècle. Français.
Sculpteur.
Il travailla pour le duc Charles III et pour l'église des Minimes d'Épinal.

SIMON Gabriel Philippe

Né en 1741 à Paris. XVIII^e siècle. Français.
Sculpteur.
Élève de l'Académie royale. Il exposa au Salon du Louvre quatre bustes de plâtre en 1791.

SIMON Georges

XX^e siècle. Français.
Sculpteur.
Il participa à Paris, au Salon des Artistes Français, dont il fut membre sociétaire, et où il obtint une mention en 1936, et une médaille de bronze en 1939.

SIMON Georgette

Née le 11 octobre 1903 à Besançon (Doubs). XX^e siècle. Française.
Peintre de figures, compositions à personnages, scènes de rues, animaux. Postimpressionniste.
Autodidacte, elle commence à peindre en 1949, et expose pour la première fois en 1959 à Paris. Elle présente ses œuvres aux Salons d'Automne et des Artistes Français à Paris, ainsi qu'à la Galerie André Weil et à la Galerie Marie de Holmsky.
Son œuvre, figurative, présente des paysages urbains lumineux, des intérieurs sobres, des portraits expressifs. La facture générale en est assez simple et discrète, et témoigne de la quête spirituelle qui est au cœur du travail de Georgette Simon.
MUSÉES : BESANÇON (Mus. des Beaux-Arts) : *Portrait de Paul Léautaud* 1961, h/t (46x55) – *Nu* 1951, h/t (31x61) – *Hôtel Lutétia* 1952, h/t (55x46).

SIMON Gervais

XIX^e siècle. Français.
Peintre de genre et portraitiste.
Il exposa au Salon de Paris en 1812 et en 1817.

SIMON Godefroid

Né vers 1648 à Wavre. Mort le 22 octobre 1729 à Namur. XVII^e-XVIII^e siècles. Éc. flamande.
Sculpteur.
Il a sculpté avec Charles Philippe de Rose les stalles de l'église Notre-Dame de Namur et travailla aussi pour d'autres églises de cette ville.

SIMON Gustav

XIX^e siècle. Autrichien.
Peintre de portraits.
Il fut actif à Vienne, mais peignit en 1836 un portrait de l'empereur *Ferdinand I^{er}* pour l'Hôtel de Ville de Salzbourg.

SIMON György Janos ou Georg Johann. Voir SIMON Jean Georges

SIMON H.

XVIII^e siècle. Travaillant à Göggingen vers 1750. Allemand.
Peintre sur faïence.
Le Musée de Würzburg conserve de lui une cruche à col étroit.

SIMON Henri ou Jean Henri

Né le 27 juillet 1752 à Bruxelles. Mort le 12 mars 1834 à Bruxelles. XVIII^e-XIX^e siècles. Belge.
Tailleur de camées et médailleur.
Sans doute fils de Mayer ou Jacob Mayer Simon, et père de Jean Marie Amable Henri Simon. Il fit ses études à Bruxelles, fut graveur du duc Charles de Lorraine et de Napoléon.
MUSÉES : LA HAYE : *Homère* – PARIS (Mus. Carnavalet) : *Portraits de la duchesse d'Orléans, et de ses enfants* – *Philippe-Egalité* – VIENNE (Mus. des Beaux-Arts) : *Joseph II*.

SIMON Henry

Né le 28 décembre 1910 à Saint-Hilaire-de-Riez (Vendée). Mort le 27 février 1987. XX^e siècle. Français.
Peintre de compositions religieuses, genre, figures, portraits, paysages, marines, natures mortes, fleurs, peintre à la gouache, dessinateur, céramiste, illustrateur.
Il fut élève de l'école des beaux-arts de Nantes, où il eut pour professeur Émile Simon, puis, à partir de 1932, de celle de Paris,

dans l'atelier de Lucien Simon. Mobilisé en 1939, il est fait prisonnier l'année suivante.
Il participe à des expositions collectives à Paris : 1933, 1936, 1938, 1941, 1942, 1946, 1961 Salon d'Automne ; 1937 Exposition internationale ; 1943, 1946, 1968 Peintres Témoins de leur Temps ; 1977 Salon Comparaisons ; ainsi que : 1949 Salon des Artistes Bretons au musée des Beaux-Arts de Nantes ; 1982 musée municipal de La Roche-sur-Yon. Il montre ses œuvres dans des expositions personnelles très régulièrement en Vendée : 1971 musée municipal des Sables-d'Olonne ; 1978 Palais des Congrès à Saint-Jean-de-Monts. En 1976, il fut nommé chevalier des Arts et des Lettres.
Il débuta avec des portraits réalistes, des scènes de genre solidement composées, puis, après un séjour en Algérie en 1950 où il découvre la lumière du Sud, sa palette se libère, les formes se simplifient. Il privilégie dès lors les couleurs chaudes, pures, éclatantes, travaillées par aplat et se rapproche du fauvisme et de Matisse. Il évolue dans les années soixante, privilégiant les effets de mouvement et de lumière, travaillant par touches éclatantes dans lesquelles se perd le sujet. Il revient par la suite à une manière moins tourmentée, plus précise, avec des scènes de baignades, de danse, de concerts, de cirque, de courses hippiques, qui révèlent la joie de vivre. À partir de 1937, il a réalisé de très nombreuses commandes publiques en Vendée, notamment des fresques et des tableaux pour des mairies, écoles, églises.
BIBLIOGR. : Catalogue de l'exposition : *Rétrospective Henry Simon*, Musée municipal des Sables d'Olonne, 1971 – Catalogue de l'exposition : *Henry Simon*, Conseil général de Vendée, 1992.
MUSÉES : SABLES D'OLONNE (Mus. de l'Abbaye Sainte-Croix) : *Femme du Maris des Monts* 1937 – *Jeunes Algériens* 1950.

SIMON Hervé

Né en 1888 à Schaerbeek. XX^e siècle. Belge.
Peintre de portraits, natures mortes, fleurs.
Il a étudié à l'académie des beaux-arts de Bruxelles.
BIBLIOGR. : In : *Dict. biogr. illustré des artistes en Belgique depuis 1830*, Arto, Bruxelles, 1987.
VENTES PUBLIQUES : BRUXELLES, 19 déc. 1989 : *Nature morte*, h/t (45x68) : **BEF 30 000** – AMSTERDAM, 20 avr. 1993 : *Nature morte de fleurs et de fruits*, h/t (120,5x93,5) : **NLG 11 270** – LOKEREN, 12 mars 1994 : *Nature morte aux anémones*, h/t (50x60) : **BEF 28 000.**

SIMON J. P.

XVIII^e siècle. Actif à Londres dans la seconde moitié du XVIII^e siècle. Britannique.
Miniaturiste.
Il exposa à Londres de 1785 à 1786.

SIMON Jacob Mayer. Voir SIMON Mayer

SIMON Jacques Roger

Né le 21 novembre 1875 à Paris. Mort en 1965 à Carolles (Manche). XX^e siècle. Français.
Peintre de genre, paysages, marines, natures mortes, aquarelliste, graveur, illustrateur, décorateur.
Il travailla dans l'atelier de Bouguereau et de Ferrier et reçut les conseils d'Albert Maignan et Charles Cottet. Il parcourut l'Espagne, le Maghreb et l'Égypte avant de devenir pensionnaire de la villa Abd-el-Tif à Alger en 1908.
À partir de 1900, il exposa à Paris, au Salon des Artistes Français, dont il fut membre sociétaire, puis aux Indépendants, aux Artistes décorateurs et Orientalistes. Il reçut une médaille de troisième classe en 1906, une médaille d'or en 1928, une d'argent en 1937 à l'Exposition internationale. Il fut fait chevalier de la Légion d'honneur en 1928.
Graveur et illustrateur de livres, notamment de Raymond Dorgelès, Georges Duhamel (*Les Plaisirs et les Jeux*), Fromentin, Joseph Kessel, il dessina aussi des cartons pour tapisseries ou vitraux (église de Marquilliès) et réalisa des décorations pour l'Exposition Coloniale de 1931, et des décors de céramique.
MUSÉES : ALGER – BROOKLYN – BUFFALO – CHARTRES : *Marine* – PARIS (Anc. Mus. du Luxembourg) : *Le Port d'Alger* – *Nature morte* – PHILADELPHIE.
VENTES PUBLIQUES : PARIS, 20 avr. 1945 : *Les bords de la Tamise : Le parlement*, aquar. : **FRF 2 500** – PARIS, 11 juin 1947 : *Nature morte aux poissons* : **FRF 2 200** – PARIS, 21 avr. 1996 : *Au marché*, gche et fus./pap. bistre (20x32) : **FRF 8 000.**

SIMON Jakob

XIX^e siècle. Autrichien.
Peintre de miniatures.
Il était actif en 1827.

SIMON Jan
Né vers 1810. Mort après 1870. XIX^e siècle. Polonais.
Portraitiste.
Il travailla à Posen, en Ukraine, et à Odessa.

SIMON Jan Antoni
Né en 1815. Mort en 1890 à Posen. XIX^e siècle. Polonais.
Peintre.
Il peignit des tableaux d'autel pour des églises de Posen. Peut-être identique à Jan Simon.

SIMON Jan de, plus exactement **Giovanni Simone**
D'origine italienne. Mort en 1627 en Pologne. XVII^e siècle. Italien.
Sculpteur.
Il travailla à Cracovie et sculpta le portique à l'entrée du couvent des Clarisses de Stary Sacz en 1603.

SIMON Janos ou **Johann**
XIX^e siècle. Travaillant à Klausenbourg vers 1800. Hongrois.
Tailleur de camées et graveur au burin.

SIMON Jean I, dit **Jean de Bar-Sur-Aube**
XV^e siècle. Travaillant à Troyes de 1417 à 1440. Français.
Peintre verrier.
Père de Jean Simon II. Il travailla pour la cathédrale de Troyes et pour les églises Saint-Étienne et Sainte-Madeleine de cette ville.

SIMON Jean II, dit **Jean de Bar-Sur-Aube**
Mort en 1472 ou 1473. XV^e siècle. Actif à Troyes. Français.
Peintre verrier.
Fils de Jean Simon I. Il travailla à la cathédrale de Troyes et aux églises Saint-Étienne et Sainte-Madeleine de cette ville.

SIMON Jean
XVII^e siècle. Actif à Angers entre 1643 et 1697. Français.
Sculpteur.
Il fut le père des deux sculpteurs connus sous le nom de Christophe et Jacques Saint-Simon.

SIMON Jean
Né à Toulon (Var). Mort en 1894. XIX^e siècle. Français.
Peintre de portraits, paysages.
Élève de Morin, Pils et de l'École des Beaux-Arts. Il exposa au Salon de Paris entre 1819 et 1847 et obtint une médaille de troisième classe en 1819, une médaille de deuxième classe en 1827. Le Musée des Beaux-Arts de Marseille possède des peintures de cet artiste.
VENTES PUBLIQUES : PARIS, 16 mars 1951 : *La distribution des prix* : FRF 7 000.

SIMON Jean Georges ou **György Janos** ou **Georg Johann**
Né le 31 juillet 1894 à Trieste. Mort le 25 novembre 1968 à Leeds, et non Harrogate (Yorkshire) où il est enterré. XX^e siècle. Actif depuis 1930 et naturalisé en Angleterre. Hongrois.
Peintre de figures, paysages, natures mortes, aquarelliste, dessinateur, graveur, sculpteur. Expressionniste.
Il fut élève de l'école des beaux-arts de Budapest de 1913 à 1914, où il eut pour professeur Istvan Réti, puis fréquenta divers ateliers libres à Baden-Baden et Budapest. Il séjourna vers 1920 en Suisse et en Italie. En 1924, il vint à Paris et fréquenta l'académie Julian, l'école des beaux-arts et l'académie Colarossi, et travailla avec le sculpteur Bourdelle. Il vécut ensuite en Suisse, Italie, puis à partir de 1936 en Grande-Bretagne.
Il a participé à des expositions collectives : 1920-1921 Exposition internationale d'art moderne à Genève ; à partir de 1923 régulièrement à Budapest notamment au Salon national en 1925 et 1929, au musée des beaux-arts en 1931, 1940, 1941 ; 1924 Kunsthalle de Berne ; 1940, 1951 Royal Academy de Londres. Il a montré ses œuvres dans des expositions personnelles : 1923, 1927, 1933, 1974 Budapest ; 1927 Zurich ; 1938 palais des beaux-arts de Bruxelles ; 1973 City Art Gallery de Wakefield ; 1989 Londres ; 1990 Harrogate. Il a reçu le prix de dessin de la société Pal Szinyei Merse de Budapest en 1940.
Postimpressionniste, il évolua influencé tour à tour par le cubisme, l'expressionnisme et le futurisme, puis dans les années trente se rattacha au réalisme. En Angleterre, il réalisa quelques œuvres abstraites.
MUSÉES : BAJA (Mus. Istvan Türr) – BUDAPEST (Mus. des Beaux-Arts) – BUDAPEST (Gal. Nat. hongroise).

SIMON Jean Marie Amable Henri
Né le 28 janvier 1788 à Paris. Mort après 1858. XIX^e siècle. Français.

Tailleur de camées.
Fils d'Henri. Il travailla à Bruxelles et à Paris. La Bibliothèque Nationale de Paris conserve de lui dix-huit camées représentant des rois et des princes de son époque.

SIMON Jean ou **John** ou **Simons**
Né vers 1675 en Normandie. Mort le 22 septembre 1754 à Londres. XVIII^e siècle. Français.
Graveur au burin et à la manière noire.
Il fit ses études en Normandie et alla à Londres où les travaux des graveurs en manière noire l'amenèrent à adopter ce procédé. Sir Godfrey Kneller l'employa pour la reproduction de plusieurs de ses portraits. Il a aussi gravé des sujets religieux, des scènes de genre et des portraits d'autres maîtres.

SIMON Jean Pierre
Né en 1769 à Paris. XVIII^e siècle. Français.
Peintre et graveur.
Il a gravé des sujets d'histoire, des scènes de genre et des illustrations pour les *Fables* de La Fontaine.
VENTES PUBLIQUES : PARIS, 21 et 22 fév. 1919 : *L'artiste, par lui-même*, sanguine : FRF 60 ; *Le petit journalier*, sanguine : FRF 100.

SIMON Jeanne, née **Dauchez**
Née à Paris. XX^e siècle. Française.
Peintre de figures, portraits.
Femme du peintre Lucien Simon, elle participa à Paris aux Salons des Artistes Français, des Indépendants. Elle reçut une médaille de bronze en 1900 à l'Exposition universelle de Paris.

SIMON Joseph
XVIII^e siècle. Français.
Sculpteur.
Il travailla à Paris et à Saint-Pétersbourg.

SIMON Juan. Voir **SIMOENS Hans**

SIMON Julius. Voir **SIMONY Julius**

SIMON L.
XVIII^e siècle. Français.
Graveur.
Il a gravé d'après Chardin, privilégiant la technique au grattoir.

SIMON Léon Jean Baptiste ou **Léon**
Né le 14 juin 1836 à Metz (Moselle). Mort le 23 novembre 1910 à Vandelainville (Moselle). XX^e siècle. Français.
Peintre de paysages, dessinateur.
Il fut élève de Jacques M. Hussenot et de Auguste K. Migette. Il débuta à Paris, au Salon de 1867. Il exposa notamment des dessins et fusains.
MUSÉES : BOURGES : un fusain – PONTOISE : deux dessins – STRASBOURG : *Marais de Finstingen*.
VENTES PUBLIQUES : NEW YORK, 15-16 fév. 1906 : *Paysage* : USD 30.

SIMON Louis
Né à Ernecourt. XX^e siècle. Français.
Peintre.
Il participa à Paris, au Salon d'Automne, dont il fut membre sociétaire.

SIMON Louis André
Né en 1764 à Paris. Mort vers 1831. XVIII^e-XIX^e siècles. Français.
Peintre décorateur.
Il exposa au Salon de 1817 un *Portrait de Marie-Antoinette*.

SIMON Luc
Né le 16 juillet 1924 à Reims (Marne). XX^e siècle. Français.
Peintre, peintre de cartons de tapisserie, peintre de cartons de vitraux, aquarelliste, lithographe, sculpteur, illustrateur. Tendance symboliste.
Il est né dans la famille des Simon, maîtres-verriers de Reims depuis dix générations. Il fut élève de l'École des Arts Décoratifs à Paris. Il séjourna en Tunisie et voyagea à travers l'Afrique sur les traces d'Arthur Rimbaud. En 1950, il obtint le Prix de la Casa Velasquez et séjourna à Madrid, se consacrant à l'étude de Goya. En 1954, il obtint le Prix Fénéon et en 1963 le Prix de la Critique.
Depuis 1955, il participe régulièrement à des expositions collectives et expose individuellement dans les musées d'art moderne et les galeries privées de Paris, Bruxelles, Genève, Munich, Berlin, New York, etc., notamment : 1962 Paris, galerie Motte ; 1965 New York, H.P.F. Galleries ; 1970 Genève, galerie Motte ; 1973

Paris, galerie Rive Gauche ; 1974 Cannes, Galerie Contemporaine ; 1977 Clamecy, Centre Culturel Romain Rolland ; 1978 Koblenz, galerie Rost ; 1979 Sochaux, Maison des Arts et Loisirs ; 1982 Koblenz, galerie Rost ; etc. En 1986, l'ensemble des peintures du cycle des *Moralités légendaires* a été exposé au Musée des Beaux-Arts de Mulhouse, au Städtisches Museum de Gegenbach, au Musée des Beaux-Arts de Reims, à la Pinacothèque Nationale d'Athènes, au Musée du Château de Belfort. En 1989-1991, il a exposé les aquarelles de *L'Allemagne s'échafaude vers des lunes* et les sculptures de *La Parade sauvage*, entre autres : au Centre Culturel Français de Berlin, au Musée Arthur Rimbaud de Charleville, au Musée du Château de Belfort. En 1994 à Paris, il a exposé *Trente nus pour La Dormeuse*, galerie Natkin-Berta.

Il réalise de nombreux travaux pour l'État et les collections publiques et privées, notamment des vitraux pour l'église américaine de Paris, et pour celle de Fère-en-Tardenois.

Dans sa globalité et sa diversité d'inspiration et de technique, ses savoir-faire, l'œuvre de Luc Simon se démesurée et insaisissable. Narrateur intarissable, il recourt à la ductilité de l'aquarelle pour couvrir des surfaces monumentales. Le ressort d'origine première du monde qu'il dépeint en est le symbole, mais qui emprunte les apparences du rêve, de la vision, du fantastique. Tout peut passer par lui ; il peut passer par tout. Guetteur-poète, il dit : « Il va arriver quelque chose, je le reconnaîtrai, ce sera mieux que moi et je me mettrai à son service. » ■ J. B.

Bibliogr. : In : *Dict. univers. de la peinture*, t. VI, Le Robert, Paris, 1975 – Catalogue de l'exposition *Luc Simon : Les moralités légendaires 1980-1985*, Musée des Beaux-Arts de Mulhouse, Städtisches Museum de Gegenbach, Musée des Beaux-Arts de Reims, Pinacothèque Nationale d'Athènes, Musée du Château de Belfort, 1986 – Catalogue de l'exposition *L'Allemagne s'échafaude vers des lunes, aquarelles* et *La Parade sauvage, sculptures*, Centre Culturel Français de Berlin, Musée Arthur Rimbaud de Charleville, Musée du Château de Belfort, 1989-1991 – Catalogue de l'exposition *Luc Simon – Trente nus pour La Dormeuse*, gal. Natkin-Berta, Paris, 1994-95.

Musées : BELFORT (Mus. des Beaux-Arts) – CHARLEVILLE-MÉZIÈRES (Mus. Arthur Rimbaud) – PARIS (Mus. Nat. d'Art Mod.) – REIMS (FRAC Champagne-Ardenne).

Ventes Publiques : PARIS, 18 nov. 1994 : *L'homme est nu (Hommage à Francis Gruber)* 1957, h/t (160x130) : **FRF 40 000.**

SIMON Lucien J.

Né le 18 juillet 1861 à Paris. Mort le 13 octobre 1945 à Paris. XIXe-XXe siècles. Français.

Peintre de compositions animées, scènes de genre, figures, portraits, paysages d'eau, marines, peintre à la gouache, aquarelliste, dessinateur.

Il fut élève de William Adolphe Bouguereau et de Tony Robert-Fleury. Il enseigna lui-même la peinture, ayant pour élèves Bob Humblot, Henri Jannot, Yves Brayer et Georges Rohner.

Il participa de 1931 à 1934 aux expositions de la Royal Academy de Londres et exposa régulièrement au Salon des Artistes Français de Paris ; ses envois à l'Exposition Universelle de 1900 consacrèrent sa réputation déjà bien établie. Il obtint une mention honorable en 1885, une médaille de troisième classe en 1890, une médaille d'or en 1900, le Grand Prix en 1937, pour l'Exposition Internationale. Il fut promu chevalier de la Légion d'honneur en 1900, fait officier en 1911. Il fut également nommé membre de l'Institut en 1927.

Il s'est consacré particulièrement à la reproduction de scènes populaires de province et surtout de Bretagne. Il a peint, pour le Cercle de la Marine de Toulon, des panneaux décoratifs inspirés par les romans de Pierre Loti. Il a été également un remarquable portraitiste. Son dessin est vigoureux, sa palette très chaude et colorée. Ses œuvres dénotent aussi le sens particulier d'une lumière grave.

Musées : BOSTON : *Bretonnes* – BRÊME : *Portraits de vieux époux* – BROOKLYN : *Réconciliation en Bretagne* – BUDAPEST : *Dame avec ses trois enfants* – LE CAIRE : *Dame faisant sa toilette* – CHICAGO : *Messe en Bretagne* – *Portrait de l'artiste* – COLMAR : *Au quai d'Audierne* – DÉTROIT : *Auberge bretonne* – DOUAI : *La famille Gayant* – HELSINKI : *Retour de l'église de Penmarch* – LIÈGE : *Le cirque forain*

– *Le joueur de quilles* – LYON (Mus. des Beaux-Arts) : *Portrait de l'artiste* – *Cérémonie religieuse en Italie* – MANNHEIM : *Bretons à l'église* – MOSCOU (Mus. d'Art Occidental) : *Les bateliers* – *Un coup de vent* – PARIS (Mus. d'Orsay) : *La procession* – *Le menhir* – *Jour d'été* – *Le bain* – *L'action de grâce* – PARIS (Mus. du Petit Palais) : *Les religieuses mendiantes* – *En visite* – PARIS (Mus. Carnavalet) : *Réception des maréchaux à la Porte Maillot le 14 juil. 1919* – ROUEN (Mus. des Beaux-Arts) : *Portrait du peintre J. E. Blanche* – STOCKHOLM : *Causerie du soir* – *Causerie au crépuscule* – VENISE : *La barque* – *Cérémonie du Jeudi Saint.*

Ventes Publiques : PARIS, 26 avr. 1899 : *Cirque forain* : **FRF 2 150** – PARIS, 30 mai 1910 : *Cabaret breton* : **FRF 9 200** – PARIS, 16-17 déc. 1919 : *Pardon en Bretagne* : **FRF 6 300** – PARIS, 14 mars 1921 : *Groupe de bigoudènes en toilette de fête*, aquar. : **FRF 2 000** – LONDRES, 22 juin 1923 : *L'Opéra* : **GBP 199** – PARIS, 30 nov. 1925 : *La Procession* : **FRF 9 300** – LONDRES, 26 mars 1929 : *Varech brûlant* : **GBP 88** – PARIS, 26-27 fév. 1934 : *Cérémonie dans une église de Bretagne* : **FRF 930** – PARIS, 8 déc. 1941 : *À l'église* : **FRF 2 200** ; *Parade en Bretagne* : **FRF 4 700** ; *petit cirque* : **FRF 3 000** – PARIS, 11 mars 1943 : *Bretagne : après le Pardon* : **FRF 14 000** ; *Réunion de famille en Bretagne* : **FRF 16 800** ; *Baigneuses sur le sable*, aquar. : **FRF 5 100** ; *Bigouden*, aquar. : **FRF 5 100** ; *Raccommodeuses de filets en Bretagne*, aquar. : **FRF 10 200** – PARIS, 25 juin 1945 : *La chapelle de Penhore* : **FRF 25 000** ; *Fête costumée à Venise* : **FRF 22 000** – PARIS, oct. 1945-juil. 1946 : *Le ballet de Tom Pitt*, au Châtelet 1905 : **FRF 13 000** ; *Pardon en Bretagne*, gche : **FRF 12 200** – PARIS, 23 mai 1951 : *Les touristes*, aquar. gchée : **FRF 5 800** – PARIS, 25 fév. 1954 : *Les chevaux du cirque* : **FRF 26 000** – PARIS, 28 nov. 1973 : *Les carrioles en Bretagne* : **FRF 6 000** – LONDRES, 11 fév. 1976 : *La gondole*, h/t (132x180) : **GBP 700** – NEW YORK, 11 mai 1979 : *Soirée dans un atelier* 1904, h/t (228x300) : **USD 4 500** – PARIS, 18 fév. 1980 : *Marché marocain*, gche (64x100) : **FRF 5 200** – NEW YORK, 17 juil. 1981 : *Arlequin et Pierrot*, h/t (237x167) : **USD 2 100** – LONDRES, 24 juin 1983 : *Bretonnes ramassant des pommes de terre*, h/t (102x137,5) : **GBP 2 800** – VERSAILLES, 19 fév. 1984 : *Le battage du blé en Bretagne*, gche et aquar. (110x145) : **FRF 23 000** – BREST, 15 déc. 1985 : *Régates en Bretagne*, aquar. (66x90) : **FRF 11 000** – LONDRES, 19 mars 1986 : *La promenade du matin*, h/t (85x130) : **GBP 3 000** – PARIS, 20 juin 1988 : *Le bain des bretonnes*, aquar., gche et encre/pap./t. (147x104) : **FRF 73 000** – VERSAILLES, 20 juin 1989 : *Le ramassage du goëmon*, h/t (69x100) : **FRF 28 000** – NEW YORK, 25 oct. 1989 : *Scène de rue à Paris en hiver*, h/t (33x45,1) : **USD 9 900** – PARIS, 11 mars 1990 : *Le modèle nu*, h/t (69x54,5) : **FRF 22 000** – PARIS, 26 avr. 1990 : *Foire bretonne*, h/t (54x73) : **FRF 30 000** – PARIS, 7 nov. 1990 : *Le marché aux porcs*, h/pan. (23x18) : **FRF 9 000** – PARIS, 19 juin 1991 : *Course de natation*, h/t (60x86) : **FRF 65 000** – NEW YORK, 16 juil. 1992 : *Dans l'atelier*, h/t (54,6x65,4) : **USD 7 700** – PARIS, 1er déc. 1992 : *Femmes de pêcheurs*, aquar. et gche (37x50) : **FRF 4 000** – LONDRES, 7 avr. 1993 : *Les Bretonnes*, h/t (96x76) : **GBP 5 290** – PARIS, 18 mars 1994 : *Carriole en Bretagne*, h/t (73x60) : **FRF 67 000** – PARIS, 9 déc. 1994 : *Ramasseuse de varech*, aquar. gchée (75x46) : **FRF 21 000.**

SIMON Lucienne

Née le 19 octobre 1905 à Paris. XXe siècle. Française.

Peintre de portraits.

Elle fut élève d'une école privée d'art décoratif à Paris. Elle a reçu une commande de douze portraits de modistes françaises. Elle a montré à Paris une exposition personnelle de portraits et de paysages. Depuis 1938, elle signe SIMON-TAUGOURDEAU.

SIMON Maria

Née en 1922 à Tucuman. XXe siècle. Argentine.

Sculpteur.

Née au pied de la Cordillière des Andes, elle y passe toute son enfance et y fait l'apprentissage de la solitude. Puis, à partir de 1963, après dix années de recherche en vase clos, elle vient à Londres avec une bourse du British Council. Puis elle s'installe à Paris.

Elle a participé à de nombreuses expositions collectives, à Paris aux Salons de Mai et des Réalités Nouvelles, en 1972 aux Biennales de Venise et de Menton et à celle de la gravure de Tokyo. En 1964, elle montre sa première exposition personnelle à Londres à l'ICA (Institute of Contemporary Art) et reçoit le prix de sculpture Braque.

Après l'éclatement de la bombe d'Hiroshima, horreur qui l'atteint jusqu'à l'obsession, elle commence à modeler ses premières boîtes, squelettes d'expirantes figures, de chevaux en

agonie. Le sculpteur Libero Badii encourage ce travail, accompli en totale solitude à Buenos Aires, et la met sur le chemin de l'abstraction. À Paris, elle continue de réaliser des boîtes en bronze, en aluminium, en fer, en fonte d'aluminium ou en carton. Elle a publié en collaboration avec Michaël Horowitz un livre : *Strangers*.

VENTES PUBLIQUES : NEW YORK, 30 mai 1984 : *Celula de Min Mesma*, bronze (H. 25,3) : **USD 1 800.**

SIMON Mathias
XVII^e siècle. Actif à Lyon de 1639 à 1662. Français.
Sculpteur.
Père d'Arnaud Simon. Il exécuta des sculptures sur le portail principal de l'Hôtel de Ville de Lyon.

SIMON Mayer ou Jacob Mayer, dit Simon de Paris
Né en 1746 à Bruxelles. Mort le 17 mars 1821 à Paris. XVIII^e-XIX^e siècles. Français.
Graveur.
Il tailla des camées à l'effigie de dieux antiques et de personnages de son temps.

SIMON P. Robert
Né en 1811 à Dresde. XIX^e siècle. Allemand.
Peintre de genre, de portraits et de natures mortes.

SIMON Pedro. Voir SIMONS Peeter

SIMON Pierre, l'Ancien
Né vers 1640 à Paris. Mort après 1710 à Paris. XVII^e-XVIII^e siècles. Français.
Peintre, graveur, dessinateur.
Élève de Robert Nanteuil dont il imita la manière. Un grand nombre de ses portraits sont exécutés d'après ses propres dessins. Il a gravé aussi des sujets religieux.

SIMON Pierre ou Jean Pierre, le Jeune
Né avant 1750 à Londres. Mort vers 1810. XVIII^e-XIX^e siècles. Britannique.
Peintre, dessinateur et graveur au burin.
Il fut un des collaborateurs de la célèbre collection de Boydell sur les œuvres de Shakespeare. Il a aussi gravé des sujets de genre et des portraits d'après les meilleurs peintres de son époque.
VENTES PUBLIQUES : LONDRES, 13 nov. 1997 : *L'Entretien de Tom Jones et Sophia après la réconciliation, et autres* 1789, grav. au point, mezzotinte et aquat. : **GBP 4 140.**

SIMON Pierre Paul
Né en 1853 à Reims (Marne). XIX^e siècle. Français.
Peintre verrier.
Élève de Luc Olivier Merson. Auteur de la reconstitution de la grande rose, à la cathédrale de Reims. Mention honorable en 1892. Le Musée de Reims conserve de lui *Vieux jardinier* (étude peinte sur bois), ainsi qu'une aquarelle.

SIMON Robert
Né le 28 juin 1889 à Bayeux (Calvados). Mort le 21 février 1961 à Paris. XX^e siècle. Français.
Peintre de figures, paysages, marines, natures mortes, dessinateur, illustrateur.
Il prépara l'école des Arts et Métiers à Angers, puis devint architecte à Caen. En 1911, il s'installe à Paris, où il commence une carrière de journaliste. À partir de 1925, il fréquente l'académie de la Grande Chaumière, l'académie Julian et l'atelier d'André Lhote. En 1927, il s'installe à Villiers-sur-Morin (Seine-et-Marne), où il fréquente notamment les peintres Kvapil et Jean Pougny, et l'écrivain Vercors. Il séjourna régulièrement sur la Côte d'Azur et, de 1952 à 1958, il voyagea en Espagne, en Italie, à Ibiza.
Il participa à Paris : de 1925 à 1961 Salon d'Automne, dont il fut membre sociétaire ; de 1932 à 1955 Salon des Tuileries ; de 1942 à 1945 musée du Petit Palais pour les prisonniers de guerre et les déportés. Une rétrospective de son œuvre a été présentée en 1961 aux musées de Bayeux et Caen, l'année suivante à la galerie Katia Granoff à Paris.
De ses voyages, il rapporta de nombreuses toiles, privilégiant les petits formats. Il travailla par évocation, le village de Villiers-sur-Morin, sa maison, la forêt (...), à pleine pâte, dans des œuvres sombres, revenant sans cesse sur son travail, ce qui rend difficile la datation de ses œuvres.
MUSÉES : LA TRANCHE.

SIMON Robert
Né en 1928 à Mulhouse (Haut-Rhin). XX^e siècle. Français.
Peintre, graveur.

Il vit et travaille à Mulhouse.
Il participe à des expositions collectives : *De Bonnard à Baselitz – Dix Ans d'enrichissements du cabinet des estampes 1978-1988* à la Bibliothèque nationale à Paris en 1992.
MUSÉES : PARIS (BN, Cab. des Estampes) : *Soleil hivernal* 1979, aquat. et pointe sèche.

SIMON Romanus
Né en 1678 à Leipzig. Mort le 10 mars 1709 à Leipzig. XVII^e siècle. Allemand.
Peintre.
Il devint bourgeois de Leipzig en 1705.

SIMON Simon
Né en 1759 à Paris. Mort le 20 novembre 1807 à Paris. XVIII^e siècle. Français.
Graveur au burin.
Élève de F. A. David. Il grava des illustrations pour une édition des *Fables* de La Fontaine.

SIMON Susana
Née en 1913 à Berlin. XX^e siècle. Active depuis 1955 en France. Allemande.
Peintre de paysages.
Elle s'est mise à peindre en 1943 pendant son séjour à Buenos Aires. Après la guerre, elle vient vivre à Zurich puis près de Paris.
Elle peint des paysages à larges coups de pinceaux, très rapides, comme des notations spontanées. Cette manière de rendre l'immédiat et d'user de schématisations renvoie à certaines formes d'expressionnisme. À partir des années soixante-dix, elle fut très attirée par le fantastique. Elle a illustré un texte de Novalis.

SIMON Thomas ou Symons ou Symonds
Né en 1618 à Londres. Mort en 1665 à Londres, de la peste. XVII^e siècle. Britannique.
Graveur de portraits, animaux, médailleur, dessinateur.
On le cite comme un des plus habiles graveurs de sceaux et d'armoiries d'Angleterre. Il fut également tailleur de camées. Il travailla beaucoup sous Charles II.
VENTES PUBLIQUES : LONDRES, 14 juil. 1987 : *Portraits, personnages et études d'animaux*, cr. ou craie, carnet de 70 dessins (chaque 20x14,5) : **GBP 24 000.**

SIMON Wilhelm Te. Voir TE SIMON

SIMON Wladislaw
Né le 25 janvier 1816 à Posen. Mort le 30 juin 1899 à Posen. XIX^e siècle. Polonais.
Peintre.
Il fit ses études à l'Académie de Vienne chez J. Führich. Il peignit des sujets religieux.

SIMON Yannick
XX^e siècle. Français.
Graveur.
Il a participé en 1992 au SAGA (Salon d'Arts Graphiques Actuels) à Paris, présenté par la galerie Metropolis.

SIMON Yohanan
Né en 1905 à Berlin. Mort en 1976. XX^e siècle. Actif en Israël. Allemand.
Peintre de genre, compositions animées. Figuratif puis tendance abstraite.
Il commença ses études à Berlin, Munich et travailla avec Max Beckmann à Francfort avant de venir à Paris, où il vécut de 1928 à 1936. En 1934, au cours d'un voyage à New York, il travailla avec Diego Rivera. Puis, il émigra en Israël où il vécut dans un kibboutz trouvant dans les activités de ses compagnons une source d'inspiration. En vieillissant, son travail évolua de plus en plus vers l'abstraction.

Yohanan Simon

BIBLIOGR. : Avran Kampf : *De Chagall à Kitaj, l'expérience juive dans l'art du XX^e siècle*, Londres, 1990.
VENTES PUBLIQUES : TEL-AVIV, 2 jan. 1989 : *Dans le kibboutz*, h/t (33,5x24,5) : **USD 3 960** – TEL-AVIV, 3 jan. 1990 : *Danses folkloriques dans un kibboutz*, h/cart. (19,5x25) : **USD 7 920** – TEL-AVIV, 19 juin 1990 : *Les champs de Ma'agan Michael, paysage animé* 1952, h/t (50x64,5) : **USD 19 250** – TEL-AVIV, 1^{er} jan. 1991 : *Personnages dans un kibboutz* 1959, h/t (25x60,5) : **USD 12 100** – TEL-AVIV, 12 juin 1991 : *Femme près d'une fenêtre dans un inté-*

rieur 1959, h/t (40x50) : **USD 4 620** ; *Travailleurs dans une aciérie* 1972, h/t (61x73) : **USD 8 250** – TEL-AVIV, 26 sep. 1991 : *Les pionniers d'un kibboutz*, h/t (53,5x79,5) : **USD 8 800** – TEL-AVIV, 6 jan. 1992 : *Figures dans un paysage* 1960, h/t (60,5x73,5) : **USD 11 000** – TEL-AVIV, 14 avr. 1993 : *Composition en rouge* 1963, h/t (73x100) : **USD 13 800** – TEL-AVIV, 30 juin 1994 : *Les Champs de Ma'agan Michael* 1952, h/t (50x64,5) : **USD 24 150** – TEL-AVIV, 27 sep. 1994 : *Le Kibbutz Gan Shmuel* 1952, h/t (65x81) : **USD 29 900** – TEL-AVIV, 12 oct. 1995 : *Les rochers du Negev* 1961, h/t (72x100,5) : **USD 9 200** – TEL-AVIV, 14 jan. 1996 : *Le Kibbutz, travailleurs dans un verger* 1951, h/t (91x65) : **USD 29 850** – TEL-AVIV, 7 oct. 1996 : *La Guerre des Six-Jours* 1967, h/t (196x116) : **USD 18 400** – NEW YORK, 10 oct. 1996 : *Totem végétal* 1972, h./masonite (50,8x33) : **USD 3 162** – TEL-AVIV, 30 sep. 1996 : *Au kibboutz* 1943, h/t (43,1x61) : **USD 24 150** – TEL-AVIV, 26 avr. 1997 : *Refuge pour une gazelle* 1962, h/t (150,5x80,5) : **USD 7 475** – TEL-AVIV, 23 oct. 1997 : *Paysage* 1962, h/t (71x91) : **USD 17 825** – TEL-AVIV, 12 jan. 1997 : *Nature morte, intérieur et extérieur* 1965, h. et techn. mixte/pap. (36,5x52,5) : **USD 8 740** ; *Personnages dans le kibboutz* 1946, gche (27,5x34) : **USD 6 900** ; *Paysage au soleil rouge* 1961, techn. mixte/pan. (38,5x49) : **USD 2 645** ; *Vue de la mer, Haïfa* 1946, gche et aquar. (15x29,5) : **USD 3 680**.

SIMON von Amsterdam. Voir KIES Symon Jansz

SIMON von Aschaffenbourg ou Franck, dit le Pseudo-Grünewald
XVIᵉ siècle. Allemand.
Peintre.
Il travailla à Hall et à Aschaffenbourg, de 1526 à 1549. Il fut successeur de Grünewald à la cour du cardinal Albrecht. On lui attribue un certain nombre de peintures de l'École de Cranach.

SIMON de Bar ou Bari
Né vers la fin du XVᵉ siècle à Bar-le-Duc ou Bar-sur-Aube. XVᵉ-XVIᵉ siècles. Français.
Peintre, sculpteur.
Il travailla au Louvre en 1532.

SIMON de Châlons ou Châlon ou Chalon, pseudonyme de Simon de Mailly ou Malhy
Né à Châlons-sur-Marne. XVIᵉ siècle. Travaillait à Avignon de 1535 jusqu'après 1585. Français.
Peintre.
Cet artiste vint s'établir à Avignon, depuis 1535 et y fut élève de Henri Guigo ou Guignonis, peintre d'Avignon. Simon, durant sa longue carrière, paraît avoir beaucoup produit. Il peignit notamment à l'église Saint-Pierre, en 1563, où plusieurs tableaux, de grandes compositions en camaïeux, représentant d'un côté les douze Sybilles et de l'autre les douze apôtres. Ces peintures disparurent au début du XVIIIᵉ siècle pour faire place aux œuvres de Pierre et Étienne Parrocel. On cite encore une *Conversion de saint Paul*, aux Pénitents Gris, deux toiles dans la sacristie de Saint-Agricol ; une *Nativité*, à l'église Saint-Pierre ; une *Descente du Saint-Esprit*, un *Couronnement d'épines*, à l'église de Saint-Didier. Le réfectoire du grand séminaire et l'église des Baux, près le Bedoin possèdent des œuvres de Simon. Le Musée de l'Hospice de Villeneuve-lès-Avignon, déjà riche du *Couronnement de la Vierge* d'Enguerrand Quarton, conserve aussi une *Mise au tombeau* de Simon de Châlon, peinte sur bois, qui ornait primitivement la chapelle funéraire de Pierre de Montignac, cardinal de Pampelune, à la Chartreuse de Villeneuve. Cette peinture est datée de 1552. On y remarque les portraits du pape Innocent VI et de son neveu Pierre de Montignac.
Musées : AVIGNON : *L'Enfant Jésus jouant avec d'autres enfants* – *Adoration des Bergers* 1548 – *Descente de Croix* – PARIS (Mus. du Louvre) : *L'incrédulité de saint Thomas* – ROME (Gal. Borghèse) : *Madone douloureuse* – *Ecce Homo* – TOULOUSE : *Les évangélistes* – VILLENEUVE-LÈS-AVIGNON : *Descente de Croix*.

SIMON da Corbetta. Voir SIMONE da Corbetta

SIMON von Gnichwitz ou Gnechwicz
XIVᵉ siècle. Actif dans la seconde moitié du XIVᵉ siècle. Allemand.
Peintre.
Il travailla à Breslau pour la cathédrale de l'évêché.

SIMON de Gurrea. Voir GURREA

SIMON de Lenn ou Simon le Verrier, Simon of Lynn. Voir SIMON, dit SIMON le Verrier

SIMON de Mailly. Voir SIMON de Châlons

SIMON de Neufchastel, dit Simon l'Enlumineur
XVᵉ siècle. Actif à Troyes de 1419 à 1429. Français.

Peintre et enlumineur.
Il peignit deux cartons pour des tapisseries de l'église Sainte-Madeleine de Troyes.

SIMON de Paris. Voir SIMON Mayer ou Jacob Mayer

SIMON Portugalois. Voir PORTUGALOIS

SIMON da Ragusa. Voir RAGUSA

SIMON de Saint-Albans ou Simon, Dit de Saint-Albans
Mort avant 1250. XIIIᵉ siècle. Britannique.
Peintre.
Frère et élève de Walter de Colchester. Il travailla dans le monastère de Saint-Albans.

SIMON de San Jose. Voir SAN JOSE

SIMON de Santiago. Voir SANTIAGO

SIMON de Sienne. Voir MARTINI Simone

SIMON von Taisten ou Tästen ou Tastenz
Né vers 1460 probablement à Taisten (Tyrol). Mort vers 1530. XVᵉ-XVIᵉ siècles. Autrichien.
Peintre.
Il exécuta des fresques dans plusieurs églises de la Vallée du Pusterbal. Le Ferdinandeum d'Innsbruck possède de lui quatre panneaux d'un maître-autel de Brixen.

SIMON de Troyes
Né à Troyes. Mort en 1450. XVᵉ siècle. Français.
Miniaturiste.
Il travailla pour l'église Saint-Pierre de Troyes dès 1422.

SIMON of Well
XIIIᵉ siècle. Britannique.
Sculpteur sur marbre.
Il a sculpté le tombeau de la princesse Catherine, fille d'Henri VIII d'Angleterre dans l'abbaye de Westminster, de 1256 à 1257.

SIMON-AUGUSTE Simon
Né le 20 avril 1909 à Marseille (Bouches-du-Rhône). Mort en mai 1987 dans la région de Roanne (Loire). XXᵉ siècle. Français.
Peintre de compositions animées, figures, nus, portraits, natures mortes.
Fils d'un ébéniste, il commença à travailler à l'âge de douze ans dans une fabrique de céramique. Le soir, il suivait les cours de dessin de l'école des beaux-arts de Marseille. Il se fixa à Paris en 1939.
Il participa à Paris aux différents Salons : d'Automne, des Peintres Témoins de leur temps, etc. Il a été sélectionné pour l'exposition du premier Prix Othon Friesz.
Il réalisa peu d'œuvres, pratiquant une technique lente, par successions de couches puis glacis, privilégiant les personnages en situation. Intimiste, il s'est surtout fait connaître par ses portraits, parmi lesquels on cite *Paul Léautaud* de 1956.

[signature : Simon-Auguste]

Musées : MARSEILLE (Mus. Longchamp) – PARIS (Mus. Carnavalet) : *Paul Léautaud* 1956 – PARIS (Mus. Nat. d'Art Mod.) – SCEAUX (Mus. du Château).

Ventes Publiques : VERSAILLES, 2 mars 1980 : *Nature morte à la lampe à pétrole*, h/pan. (73x114) : **FRF 7 000** – ZURICH, 14 mai 1983 : *Nu au divan bleu*, h/t (24x55) : **CHF 3 000** – VERSAILLES, 20 mars 1988 : *L'été au jardin*, h/t (55x46) : **FRF 9 000** – PARIS, 18 avr. 1988 : *Nu assis*, h/t (116x89,5) : **FRF 30 000** – PARIS, 23 juin 1988 : *Le bal*, h/t (130x97) : **FRF 40 000** – VERSAILLES, 6 nov. 1988 : *Enfant au chat*, gche (32x49) : **FRF 5 500** – PARIS, 10 avr. 1989 : *L'enfant au chat* 1909, h/t (42x64) : **FRF 12 000** – VERSAILLES, 22 avr. 1990 : *Nu au fauteuil*, mine de pb et stylo bille (49x34) : **FRF 5 800** – VERSAILLES, 21 oct. 1990 : *À la plage*, h/t (27x22) : **FRF 4 800** – VERSAILLES, 9 déc. 1990 : *Lecture sous la tonnelle*, h/t (27x22) : **FRF 7 300** – CALAIS, 20 oct. 1991 : *Nature morte au pichet bleu*, h/t (14x42) : **FRF 7 000** – PARIS, 15 avr. 1992 : *Femme assise au foulard bleu*, h/t (55x33) : **FRF 8 000** – PARIS, 10 juin 1992 : *L'attente du modèle*, h/pan. (32x40) : **FRF 6 000** – CALAIS, 5 juil. 1992 : *Nu dans l'atelier*, h/t (162x130) : **FRF 22 000** – LE TOUQUET, 14 nov. 1993 : *Enfant*, h/t (42x14) : **FRF 6 000** – PARIS, 6 déc. 1993 : *Thé dansant*, h/t (55x46) : **FRF 8 500** – PARIS, 20 nov. 1994 : *Nu au divan*, h/t (130x162) : **FRF 22 000** – PARIS, 28 mars 1996 : *Fillette dessinant*, h/t (33x55) : **FRF 7 000**.

SIMON-BELLE Alexis. Voir BELLE Alexis Simon

SIMON-LÉVY
Né le 29 mai 1886 à Strasbourg (Bas-Rhin). Mort le 19 janvier 1973 à Paris. XXᵉ siècle. Français.
Peintre de portraits, paysages, natures mortes, dessinateur.
Il participa à Paris, aux Salons des Indépendants, d'Automne et des Tuileries.
Musées : Grenoble – Paris (Mus. d'Art mod) : *Nature morte – Les Toits* – Strasbourg : *Portrait du père de l'artiste – Mendiant.*
Ventes Publiques : Paris, 12 déc. 1946 : *Portrait de femme* : FRF 6 000 – Paris, 24 nov. 1949 : *Femme*, dess. à la pl. : **FRF 600.**

SIMON-REIMS Jacques Paul
Né le 10 mars 1890 à Reims (Marne). XXᵉ siècle. Français.
Peintre, peintre de cartons de vitraux.
Fils et élève de Pierre Paul Simon, il exposa à Paris, au Salon des Artistes Français, dont il fut membre sociétaire. En 1920, il reçut une mention et la Légion d'honneur.

SIMONAU François ou Simoneau, dit le Murillo Flamand
Né en 1783 à Bornhem. Mort en août 1859 à Londres. XIXᵉ siècle. Depuis 1815 actif en Angleterre. Belge.
Peintre de scènes de genre, figures, portraits, lithographe.
Il fut élève de Bernard Friex à Bruges, puis du baron Gros à Paris. En 1815, il s'établit à Londres, où il obtint rapidement du succès. Il exposa à la Royal Academy de Londres et à la British Institution, de 1818 à 1860.
Peintre de portraits, il s'adonna aussi à la lithographie, alors à peine découverte, comme tous les artistes belges de ce temps.
Musées : Bruxelles (Mus. des Beaux-Arts) : *Portrait d'homme – La joueuse d'orgue.*

SIMONAU Gustave Adolphe ou Simoneau
Né le 10 juin 1810 à Bruges. Mort le 10 juillet 1870 à Bruxelles. XIXᵉ siècle. Belge.
Peintre d'architectures, paysages, paysages urbains, aquarelliste, lithographe.
Il est le neveu de François Simonau. Son père était lithographe à Londres. En 1829, il s'établit à Bruxelles. Il exposa à Londres, à la New Water Colours Society, de 1859 à 1870.
Gustave Simonau abandonna bientôt la peinture pour s'adonner à l'aquarelle. Il peignit principalement des vues de ville et des sujets topographiques. Il lithographia lui-même, notamment les *Principaux monuments d'Europe*, ouvrage qui lui fit honneur.
Musées : Bruxelles : *Vue de Bruxelles – Vue d'Oberstein.*
Ventes Publiques : Paris, 1895 : *Bords de la Moselle*, aquar. : FRF 100 ; *Bords de la Moselle*, aquar. : **FRF 220** ; *La cathédrale d'Orléans*, aquar. : **FRF 80** – Amsterdam, 2 mai 1990 : *Rue de village animée* 1870, aquar./pap. (72x52) : **NLG 6 900.**

SIMONCINI Francesco. Voir SIMONINI

SIMONCINI Salvatore
Né à Palerme. XIXᵉ siècle. Italien.
Peintre de genre, paysages.
Il participa à tous les grands salons italiens.

SIMOND Philippe
XVIIIᵉ siècle. Actif à Paris. Français.
Sculpteur.
Il exposa au Salon de 1791 trois bustes.

SIMONDI Bernardino
Né à Venasca (Piémont). Mort probablement vers 1497 ou 1498 à Marseille (Bouches-du-Rhône). XVᵉ siècle. Italien.
Peintre.
Charles Sterling l'a démontré collaborant avec Josse Lieferinxe, pour un retable commandé par les Prieurs de la Confrérie N.-D. des Accoules, près de Marseille, dont les sept panneaux subsistant furent longtemps attribués à un certain Maître de Saint-Sébastien (voir aux Maîtres Anonymes).

SIMONDS Charles
Né le 14 novembre 1945 à New York. XXᵉ siècle. Américain.
Sculpteur de figures, architectures, auteur de performances.
Il fit ses études à l'université de Californie de Berkeley puis à la Rutgers University de New Brunswick (New Jersey). En 1969, il s'installe à New York et partage l'atelier de Gordon Matta Clark.
Il enseigne de 1969 à 1971, au Kean College de New Jersey, au Commonwealth of Virginia, à la Cooper Union de New York. En 1977, il reçoit une bourse du DAAD (Deutscher Akademischen

Austauschdienstes) et séjourne une année à Berlin. Au cours de ses très nombreux voyages à travers le monde, il réalise des œuvres.
Il commence à montrer son travail au début des années soixante-dix dans les rues de New York. Il participe à de nombreuses expositions collectives : 1973, 1975 Biennale de Paris ; 1974, 1977 Biennale du Whitney Museum of American Art de New York ; 1974 Hayden Gallery du MIT à Boston ; 1975 Art Institute de Chicago et PS 1 de New York ; 1976 Biennale de Venise ; 1976 Museum of Modern Art de New York ; 1977 Documenta de Kassel ; 1978 Stedelijk Museum d'Amsterdam. Il montre ses œuvres dans des expositions personnelles : 1975 Centre National d'Art Contemporain de Paris ; 1977 Albright-Knox Art Gallery de Buffalo ; 1978 Westfälischer Kunstverein de Münster ; 1979 Museum Ludwig de Cologne et Nationalgalerie de Berlin, musée de l'Abbaye Sainte-Croix des Sables d'Olonne ; 1981 première rétrospective itinérante organisée au Museum of Contemporary Art de Chicago ; 1986 galerie Maeght Lelong à Paris ; 1987 Corcoran Gallery of Art de Washington ; 1994-1995 Fondation La Caixa à Barcelone et galerie nationale du Jeu de Paume à Paris. Il a réalisé une sculpture pour un terrain de jeu de Manhattan.
En 1970, Simonds se filme dans *Birth* (Naissance) dans une carrière, émergeant tout entier, d'abord la tête puis le reste du corps, de l'argile, cette matière molle et flexible d'où le premier homme a été crée. Symbole de la relation qui lie l'homme à la terre, mère nourricière, ce court-métrage annonce le travail à venir, une œuvre qui se pétrit, se modèle, où humain et matière sont indissociablement liés. L'année suivante, l'artiste renouvelle physiquement cet acte de fusion, construit sur son propre corps un paysage, une ville, se fondant à la terre. Dès lors, Simonds ne cesse de bâtir au cœur des cités (New York, Paris, Gênes...), dans les quartiers déshérités, entre les failles des murs, dans les édifices abandonnés, caniveaux, devant un public souvent peu familier de l'art, et non pour les galeries et musées. Il met en scène les *Little People* groupe imaginaire de nomades qui parcourt le monde pour réaliser inlassablement des zones d'habitation miniatures, les *Dwellings* (Demeures), comportant habitations, lieux de détente, de culte, souvent disposées sur plusieurs niveaux, contre une falaise. Constitués de matériaux naturels, principalement l'argile dont il exploitera par la suite les diverses teintes (rouge, grise, jaune), associés au sable, des pierres, parfois des graines qui germeront (*Growth House* 1975), régis par les formes symboliques du cercle, spirale et labyrinthe, ces lieux réalisés avec minutie – minuscules briques assemblées à l'aide de pince – sont influencés par les constructions indiennes du Nouveau Mexique, mais aussi par le monde antique et la mythologie. Laissés après leur édification à l'abandon, ils disparaissent peu à peu, et seul demeurent les films. Parallèlement, Simonds, à partir de 1978, extrait de la série des *Demeures*, des formes évocatrices d'organes notamment sexuelles avec les *Objects*, sculptures autonomes qu'il place sur des socles. Dans les années quatre-vingt, les villes perdent leur caractère figé pour s'animer, dans un mouvement général de contorsion, d'effondrement ; entre les éléments architecturaux, des formes organiques et anthropomorphiques, notamment des têtes, surgissent. La figure, déformée, maltraitée, en particulier celle de son père, devient le sujet d'une série les *Smears* (Barbouillages), œuvres expressionnistes en argile réalisées sur une surface plane d'où les traits (lignes) torturés d'un visage saillent. Entre temps l'échelle a changé pour la monumentalité (*Refuge* à Séoul), ce qui force à porter un regard autre, et rend plus inquiétant ces lieux et figures. Simonds présente un monde instable, en mutation, qui fonctionne par analogie, de l'homme à la nature, de la nature à l'homme. Ses œuvres au cours des années ont évolué vers des œuvres plus complexes, lieux de métamorphoses, où les éléments fusionnent les uns aux autres, d'où une dimension fantastique, un baroquisme, ne sont pas exclus. ■ Laurence Lehoux
Bibliogr. : Gilbert Lascault : *Simonds*, Repères, Cahier d'art contemporain, n° 31, Galerie Lelong, Paris, 1986 – Catalogue de l'exposition *Simonds*, Galerie nationale du Jeu de Paume, Paris, 1994-1995.
Musées : Cambridge, Massachusetts – Paris (Mus. Nat. d'Art Mod.) : *Observatoire abandonné* 1975.
Ventes Publiques : New York, 5 oct. 1990 : *Sans titre*, argile, batonnets et pierres (32,4x75,5x75,5) : **USD 10 450.**

SIMONDS George
Né en 1844 (?) en Angleterre. XIXᵉ siècle. Britannique.
Sculpteur.

Il exposa à la Royal Academy à partir de 1866.

Musées : .reading : *Dionysos sur un léopard*, sculpture – *La Divine Sagesse*, statuette – *Buste en marbre de C. T. Murdoch*.

SIMONE, fra
xiv^e siècle. Italien.
Peintre.

Il était actif à Bologne au milieu du xiv^e siècle. Il restaura vers 1350 l'autel Saint-Jacques dans l'église Saint-Dominique.

SIMONE
Originaire du lac de Côme. xvi^e siècle. Italien.
Sculpteur.

Il travaillait de 1519 à 1565. Il exécuta des sculptures dans l'église de Pellizzano.

SIMONE
xvi^e siècle. Italien.
Peintre.

Il orna de peintures les autels de l'église Saint-Léonard de Baselga di Supramonte.

SIMONE, pseudonyme de **Toussaint Simone**
Née en 1940 à Remouchamps. xx^e siècle. Belge.
Peintre de compositions animées, figures, dessinateur, graveur. Expressionniste.

Elle fut élève de l'académie des beaux-arts de Namur et enseigna par la suite les arts plastiques.

Elle réalise une peinture vivement colorée, violente, aux formes amples, qui explore les sentiments, de la joie au malheur.

Bibliogr. : In : *Dict. biogr. illustré des artistes en Belgique depuis 1830*, Arto, Bruxelles, 1987.

SIMONE Antonino ou **Antonio de**
xvii^e siècle. Italien.
Sculpteur sur bois.

Il était actif à Naples, où il exécuta des sculptures pour les églises et la cathédrale.

SIMONE Antonio de
xix^e siècle. Italien.
Peintre de marines animées, marines portuaires, peintre à la gouache.

Il était actif de 1860 à 1900.

Il peignait surtout les bateaux pour eux-mêmes plus que la mer ou la baie de Naples. À rapprocher de SIMONE Tomaso de.

Ventes Publiques : Rome, 25 mai 1988 : *Bateau à vapeur dans le port de Naples*, gche (41x64) : **ITL 1 800 000** – Londres, 5 oct. 1989 : *Le Schooner Pilgrim dans la baie de Naples* 1863, h/t, une paire (chaque 46x66) : **GBP 4 400** – Londres, 18 oct. 1990 : *Le steamer Miranda* 1912, gche (46x68,5) : **GBP 1 980** – Londres, 22 nov. 1991 : *Le trois-mâts Chevry Chase dans la baie de Naples*, gche (45,7x61,5) : **GBP 1 210** – Londres, 16 juil. 1993 : *Le bâtiment à vapeur Jenny Otto dans la baie de Naples* 1879, h/t (58,5x91,5) : **GBP 4 025** – Londres, 11 mai 1994 : *Un yacht à vapeur dans la baie de Naples*, h/t (35,5x61) : **GBP 1 495** – Londres, 3 mai 1995 : *Bâtiment de guerre dans le port de La Valette*, h/t (45,5x65) : **GBP 3 220**.

SIMONE Antonio di
Mort en 1727. xvii^e-xviii^e siècles. Italien.
Peintre de batailles et de paysages.

Il était actif à Naples vers 1656. Il ne faut pas le confondre avec son homonyme, qui fut élève du peintre Luca Giordano.

Indépendamment de ses tableaux de batailles et de ses paysages, il peignit parfois les figures dans quelques tableaux de Niccolo Massaro.

SIMONE Battista de. Voir aussi **BATTISTA di Simone**

SIMONE Battista de
xvii^e siècle. Italien.
Sculpteur de sujets religieux.

Il sculpta sur bois pour les églises Sainte-Marie de la Sagesse et Saint-Antoine sur le Pausilippe, à Naples, vers 1650.

SIMONE Battista di
xvi^e siècle. Italien.
Sculpteur de statues.

Actif vers 1550, il fut chargé de l'exécution d'une statue (sur bois) de *Saint Christophe* pour l'église de ce nom à Palerme.

SIMONE Carlo de
xix^e siècle. Actif à Naples au milieu du xix^e siècle. Italien.
Peintre sur porcelaine et sur majolique.

Fils de Michele de Simone. Il travailla pour la cathédrale de Castelli, en 1848.

SIMONE Francesco de
xix^e siècle. Actif au début du xix^e siècle. Italien.
Modeleur sur porcelaine.

Il travailla à la Manufacture de porcelaine du Capodimonte de Naples en 1803.

SIMONE Giovanni. Voir **SIMON Jan de**

SIMONE Giuseppe de
Né en 1841 à Naples. xix^e siècle. Italien.
Peintre d'architectures et d'intérieurs.

La Galerie de l'Institut des Beaux-Arts de Naples conserve de lui une *Vue de la chapelle Brancaccio de l'église S. Angelo à Nilo de Naples*.

SIMONE Jacovo ou **Giovanni Jacovo**
xvii^e siècle. Actif à Naples dans la première moitié du xvii^e siècle. Italien.
Sculpteur sur bois.

Il travailla en 1627 pour l'église des Gerolomini de Naples.

SIMONE Juan Baptista. Voir **SIMO**

SIMONE Luigi de
xix^e siècle. Actif au début du xix^e siècle. Italien.
Modeleur.

Il travailla à la Manufacture de porcelaine de Capodimonte où il modela les statues de la famille royale.

SIMONE Michele de
xix^e siècle. Italien.
Peintre de miniatures.

Père de Carlo de Simone. Il travailla à la Manufacture de porcelaine de Capodimonte de Naples dans la première moitié du xix^e siècle.

SIMONE Michele de
Né en 1893 à Barletta. Mort en 1955 à Milan. xx^e siècle. Italien.
Peintre de paysages, marines.

Ventes Publiques : Milan, 6 déc. 1989 : *Promenade sur le front de mer à Naples*, h/pan. (14x18,5) : **ITL 1 800 000** – Rome, 14 nov. 1991 : *Promenade sur le front de mer*, h/contre-plaqué (13,5x19) : **ITL 1 840 000**.

SIMONE Nicolo da
xvii^e siècle. Italien.
Peintre de sujets mythologiques, compositions religieuses.

Actif à Naples de 1636 à 1677, il appartient à l'école de Messino Stanzioni.

Musées : Naples : *Martyre* – *Sainte Catherine* – Rotterdam (Mus. Boymans) : *Sainte Ursule*.

Ventes Publiques : Milan, 4 avr. 1989 : *Bacchanale*, h/t, deux pendants (chacun 63x108) : **ITL 55 000 000** – Rome, 19 nov. 1990 : *Le Martyre de San Gennaro et la baie de Naples au fond*, h/t (114x154) : **ITL 34 500 000** – Rome, 22 nov. 1994 : *Buste de guerrier*, h/t (61x50) : **ITL 13 225 000**.

SIMONE Salvatore de
Né à Naples. xix^e siècle. Italien.
Sculpteur de monuments, statues, bustes.

Il fut élève de Morelli, de Palizzi et de Cepparulo.

Ventes Publiques : Montréal, 23-24 nov. 1993 : *Buste de femme*, bronze (H. 45,6) : **CAD 1 800**.

SIMONE Tomaso de
Né en 1851. Mort en 1907. xix^e-xx^e siècles. Italien.
Peintre de marines, peintre à la gouache.

Entre la baie de Naples et Malte, il représentait surtout fidèlement les navires les plus caractéristiques. À rapprocher de SIMONE Antonio de.

Ventes Publiques : Londres, 31 mai 1989 : *le Royal Oak de la flotte de Sa Majesté, au large de Malte* 1871, h/t (51x77,5) : **GBP 1 650** – Londres, 27 sep. 1989 : *Schooner dans la baie de Naples* 1870, h/t (45x68) : **GBP 1 210** – Londres, 17 mars 1989 : *Le Steamer Iolaine*, gche (40,5x62) : **GBP 935** – Londres, 18 oct. 1990 : *Ketch dans la baie de Naples ; Ketch au clair de lune* 1862, h/t, une paire (chaque 46x66) : **GBP 5 500** – Paris, 6 déc. 1990 : *Le yacht à vapeur Namouna en baie de Naples*, gche (43x66) : **FRF 26 000** – Londres, 20 jan. 1993 : *Le trois-mâts John Williamson sortant de la baie de Naples* 1871, h/t (51x76) : **GBP 2 760** – New York, 4 juin 1993 : *Le bâtiment Revenge au large de Naples* 1862, h/t (45,7x66) : **USD 8 050** – Londres, 10 fév. 1995 : *Le trois-mâts Exmouth dans la baie de Naples* 1861, h/t (26,5x399,5) : **GBP 2 530**.

SIMONE Vincenzo de
Né en 1845 à Naples. XIX^e siècle. Italien.
Peintre.
Il fit ses études artistiques à l'Instituto di Belle Arti de Naples avec le professeur Mancinelli. Il s'adonna à la peinture sur faïence et fut heureux dans ses imitations du V^e siècle. Malheureusement son nom ne parut pas dans les nombreuses expositions auxquelles il prit part, les fabriques pour lesquelles il travaillait exposant elles-mêmes ses œuvres. Cependant à une Exposition de Naples, il obtint une médaille d'argent pour ses amphores et ses plats anciens.
VENTES PUBLIQUES : LONDRES, 21 mars 1980 : *Bateau de guerre anglais dans la baie de Naples* 1860, h/t (42,6x64,6) : **GBP 1 700.**

SIMONE d'Alemagna
XIV^e siècle. Italien.
Peintre de sujets religieux.
Il peignit des tableaux d'autel pour la cathédrale de Milan en 1393.

SIMONE d'Antonio
XV^e siècle. Italien.
Sculpteur sur pierre et sur bois.
Il était actif à Sienne de 1414 à 1418.

SIMONE d'Argentina
XV^e siècle. Italien.
Peintre.
Actif à Ferrare, il a peint en 1436 un *Saint Jérôme*, dont Antonio de Plaisance fit présent à Nicolas III d'Este, en 1436.

SIMONE d'Averara. Voir **BASCHENIS Simone**

SIMONE da Bologna. Voir **SIMONE dei Crocifissi**

SIMONE da Caldarola. Voir **MAGISTRIS Simone de**

SIMONE Camaldolese. Voir **SIMONE da Siena**

SIMONE da Campione
XVI^e siècle. Actif au milieu du XVI^e siècle. Italien.
Sculpteur.
Il a sculpté la chaire de l'église S. Maria Maggiore de Spello en 1545.

SIMONE del Caprina ou **Simone di Gogo del Caprina**
XV^e siècle. Actif à Florence dans la seconde moitié du XV^e siècle. Italien.
Sculpteur.
Il travailla pour l'église du Saint-Esprit de Florence de 1473 à 1494.

SIMONE di Cino. Voir **CINI Simone**

SIMONE da Colle. Voir **COLLE Simone da**

SIMONE da Corbetta
Né à Corbetta. XIV^e siècle. Actif à la fin du XIV^e siècle. Italien.
Peintre.
La Brera de Milan possède de cet artiste une fresque très endommagée représentant *La Vierge et l'Enfant*.

SIMONE di Corleone
XIV^e siècle. Travaillant en Sicile de 1377 à 1380. Italien.
Peintre.

SIMONE dei Crocifissi Simone, appelé aussi **Simone di Filippo di Benvenuto, Simone da Bologna**, dit **il Crocifissajo**
Né vers 1330 à Bologne. Mort vers 1399 à Bologne. XIV^e siècle. Italien.
Peintre de sujets religieux, fresquiste.
Il était cité à Bologne depuis 1355. On lui doit de nombreuses fresques et peintures religieuses. Il fut un disciple et un imitateur de Vitale da Bologna.
VENTES PUBLIQUES : LONDRES, 16 juin 1930 : *La résurrection du Christ* : **GBP 15** – NEW YORK, 1^{er} juin 1989 : *Le couronnement de la Vierge*, détrempe sur pan. à fond d'or (110,5x55,3) : **USD 484 000** – PARIS, 22 juin 1990 : *Triptyque de dévotion*, temp., fond d'or/pan. de peuplier (surface totale volets ouverts 63x83) : **FRF 2 550 000** – PARIS, 10 fév. 1992 : *Saint André*, tempera/fond d'or/bois, vantail d'un polyptyque (51x24) : **FRF 150 000** – MILAN, 8 juin 1995 : *Crucifixion*, temp./pan. (82x54) : **ITL 448 500 000** – PARIS, 17 déc. 1997 : *Le Christ et les instruments de la Passion avec un saint évêque et un donateur*, temp./pan. parqueté (57x30) : **FRF 160 000.**

SIMONE da Cusighe
Mort avant 1416. XIV^e-XV^e siècles. Italien.
Peintre de compositions religieuses.
Actif à Cusighe, près de Belluno, de 1382 à 1409.
MUSÉES : VENISE (Mus. de l'Acad.) : *La Vierge*, polyptyque – *Huit scènes de la vie de saint Barthélemy* – VENISE (Mus. mun.) : *Quatre scènes de la vie du Christ et de la Vierge*.
VENTES PUBLIQUES : NEW YORK, 22 oct. 1970 : *Saint Antoine entouré de saints personnages* : **USD 11 000** – LONDRES, 10 déc. 1980 : *Saint Antoine entouré de saints personnages*, h/pan. (69,8x197,5) : **GBP 22 000.**

SIMONE di Domenico
XV^e siècle. Actif à Arezzo de 1413 à 1431. Italien.
Peintre.
Il travailla à Citta di Castello en 1431.

SIMONE di Domenico da Firenze
XV^e siècle. Florentin, travaillant à Pise de 1457 à 1462. Italien.
Sculpteur.
Il exécuta vingt-quatre fenêtres pour le Campo-Santo de Pise.

SIMONE di Federico di Venezia
XV^e siècle. Travaillant vers 1450. Italien.
Sculpteur.

SIMONE Fiammingo
XVI^e siècle. Italien.
Miniaturiste.
Il travailla à la cour du duc d'Urbino de 1584 à 1589.

SIMONE Fiorentino. Voir **FERRUCCI Simone di Nanni**

SIMONE da Firenze, dit **Carigi**
XV^e siècle. Florentin, travaillant à Pistoie de 1468 à 1470. Italien.
Sculpteur.

SIMONE da Firenze
XVI^e siècle. Actif à Bologne en 1525. Italien.
Sculpteur.

SIMONE di Gheri Bulgarini
XIV^e siècle. Italien.
Enlumineur.
Il était actif à Sienne avant 1344. Bulgarino di Simone, aussi miniaturiste à Sienne au XIV^e siècle, lui serait apparenté.

SIMONE di Giovanni
Mort après 1382. XIV^e siècle. Actif à Sienne. Italien.
Peintre.
Il a peint une fresque dans l'église de Cerreto Selva près de Sienne en 1381.

SIMONE di Gogo del Caprina. Voir **SIMONE del Caprina**

SIMONE di Martino ou **Simone Martini**. Voir **MARTINI Simone**

SIMONE di Memmi. Voir **MARTINI Simone**

SIMONE di Nanni. Voir **FERRUCCI Simone di Nanni**

SIMONE Napolitano. Voir **PAPA Simone**

SIMONE di Paolo del Tondo
Actif à Pérouse. Italien.
Sculpteur sur bois.
Il fut chargé de l'exécution de chaises et d'une rampe pour l'Hôtel de Ville de Pérouse.

SIMONE da Pesaro. Voir **CANTARINI Simone**

SIMONE da Ragusa. Voir **SIMEONE**

SIMONE Sénèse. Voir **SIMONE Andrea**

SIMONE da Siena ou **Camaldolese**
XIV^e-XV^e siècles. Italien.
Enlumineur.
Il était moine. Il a enluminé un missel pour l'église Sainte-Croix de Florence.

SIMONE Veneziano. Voir **PETERZANO Simone**

SIMONE ANDREA, dit **Simone Sénèse**
XIV^e siècle. Italien.
Sculpteur.
Il était fils d'un maître sculpteur, Simone, de Sienne. On le confondit autrefois avec Andrea Pisano, dit aussi Andrea da Pontedera.

SIMONE Y LOMBARDO Enrique
Né en 1863 ou 1864 à Valence. Mort en 1927 à Madrid.
XIXᵉ-XXᵉ siècles. Espagnol.
Peintre de compositions religieuses, scènes mythologiques, sujets de genre, portraits, illustrateur.
Il fut élève de l'École des Beaux-Arts de Valence, de Bernardo Ferrandiz à Malaga, puis il étudia à Madrid. En 1889, il vécut à Rome, puis il séjourna à Naples, où il découvrit l'œuvre de Domenico Morelli. En 1893, il résida en Suisse et à Paris. Il enseigna à l'École des Beaux-Arts et des Industries de Barcelone, entre 1904 et 1908, puis à l'École Supérieure de Madrid.
Il participa à de nombreuses expositions collectives, obtenant diverses récompenses, parmi lesquelles : 1887 troisième médaille, à l'Exposition nationale de Madrid ; 1892 première médaille à Madrid ; 1896 première médaille à Barcelone ; 1900 médaille d'argent à l'Exposition universelle de Paris.
Il travailla pour la revue *L'Illustration Espagnole et Américaine*.
On cite de lui : *La Diseuse de bonne aventure ; La Décapitation de saint Paul ; Sapho ; La Mort du centaure Nessos ; Et il tenait le cœur*, sujets divers qui sont prétextes à l'exploitation des possibilités de la lumière.
BIBLIOGR. : In : *Cien Anos de pintura en Espana y Portugal, 1830-1930*, Antiqvaria, t. X, Madrid, 1993.
MUSÉES : MADRID (Mus. mod.) : *Flevit super illam* – deux portraits.
VENTES PUBLIQUES : MADRID, 30 mars 1976 : *Jardin*, h/t (45x26) : **ESP 30 000.**

SIMONEAU Charles
XVIIIᵉ siècle. Actif à Nantes vers 1764. Français.
Sculpteur et architecte.

SIMONEAU Charles Louis. Voir **SIMONNEAU**

SIMONEAU François. Voir **SIMONAU**

SIMONEAU Gustave Adolphe. Voir **SIMONAU**

SIMONEAU Louis. Voir **SIMONNEAU**

SIMONEAU Philippe. Voir **SIMONNEAU**

SIMONELLI Giuseppe
Né vers 1650 à Naples. Mort vers 1710. XVIIᵉ-XVIIIᵉ siècles. Italien.
Peintre de sujets mythologiques, compositions religieuses.
D'abord domestique de Luca Giordano, il se mit à peindre et, imitant le style de son maître, il produisit des œuvres remarquables. On cite notamment de lui un *Saint Nicolas de Tolentino* dans l'église de Monte Santo.
MUSÉES : CHAMBÉRY (Mus. des Beaux-Arts) : *Hercule et Omphale* – NAPLES : *Esther et Assuérus*.
VENTES PUBLIQUES : LONDRES, 31 mars 1989 : *Tancrède et Armide dans le jardin des délices*, h/t (240x288,2) : **GBP 13 200** – NEW YORK, 10 oct. 1990 : *Le roi Salomon sacrifiant ses idoles*, h/t (127x180,3) : **USD 12 100** – LONDRES, 8 juil. 1994 : *Le Massacre des Innocents*, h/t, esquisse (32,2x54,2) : **GBP 2 990** – ROME, 28 nov. 1996 : *Moïse sauvé des eaux du Nil*, h/t (124x151,6) : **ITL 28 000 000.**

SIMONET. Voir aussi **SIMONNET**

SIMONET Adrien Jacques
Né le 29 décembre 1791 à Paris. XIXᵉ siècle. Français.
Graveur au burin.
Fils et élève de Jean-Baptiste Blaise Simonet. Il grava des architectures, des portraits et des vignettes.

SIMONET Augustine. Voir **PHILIPPON**

SIMONET Cécile Charlotte
Née à Paris. XIXᵉ siècle. Française.
Peintre de genre.
Elle fut élève de Sarbaud, de Donzel et de Levasseur. Elle débuta au Salon de Paris en 1876.
VENTES PUBLIQUES : VERSAILLES, 18 mars 1990 : *Le Retour des pêcheurs*, h/pan. (26,5x35) : **FRF 8 800.**

SIMONET Claude
Né à Bar-le-Duc. XVᵉ siècle. Français.
Peintre.
Il travailla pour le duc René II en 1474.

SIMONET Jean Baptiste Blaise
Né en 1742 à Paris. Mort après 1813. XVIIIᵉ-XIXᵉ siècles. Français.

Graveur.
Ce distingué graveur reproduisit notamment un grand nombre de tableaux de Greuze. Il a gravé aussi d'après Moreau le Jeune, Baudoin, Aulery, etc. Il collabora à la gravure de la Galerie du duc d'Orléans. Il était marié à Marie-Françoise Pioleine.
VENTES PUBLIQUES : PARIS, 7 fév. 1893 : *Nature morte : melon, panier de prunes, raisin* : **FRF 315.**

SIMONET Jean Jacques François
Né à Paris. XVIIIᵉ siècle. Français.
Graveur.
Il exposa au Salon de 1791. Il pratiqua la gravure en taille douce.

SIMONET John Pierre
Né en 1860 à Genève. Mort le 10 avril 1915 à Florence.
XIXᵉ-XXᵉ siècles. Suisse.
Peintre de paysages, sculpteur.
Il fut élève à Genève de Barthélémy Sueur à l'école des beaux-arts dans la section peinture puis de Jean Jules Salmson pour la sculpture à l'école des arts industriels. En 1879, il continua ses études de sculpture à l'école des beaux-arts de Paris. En 1883, il recommença à peindre et partit pour l'Algérie, où il séjourna à plusieurs reprises, jusqu'en 1895, époque de son retour définitif à Genève. En 1901, il fonda avec la collaboration de Hippolyte Coutau et de Louis Patru une école privée des beaux-arts qui fut très fréquentée.
Il a participé à de nombreuses expositions collectives en Suisse. En 1896, il fut chargé de la décoration d'une partie de l'Exposition nationale de Genève.
MUSÉES : GENÈVE (Mus. Rath) : *Automne à Sion*.
VENTES PUBLIQUES : BERNE, 12 mai 1990 : *les Alpes*, h/t (60x73) : **CHF 1 800.**

SIMONET Paul Léon
Né à Versailles (Yvelines). XIXᵉ siècle. Français.
Peintre de fleurs et fruits.
Il fut élève de Bin et de Lavastre. Il débuta au Salon en 1876.
VENTES PUBLIQUES : PARIS, 7 fév. 1898 : *Fruits* : **FRF 315.**

SIMONET Pierre
XVIIIᵉ siècle. Actif à Paris. Français.
Peintre.
Membre de l'Académie de Saint-Luc. Cité dans des actes de baptême de ses enfants le 7 juin 1769 et le 1ᵉʳ janvier 1772.

SIMONET de Lyon. Voir **SIMON**

SIMONETTA. Voir aussi **SIMONETTI**

SIMONETTA Carlo ou **Simonetti**
Né à Milan. Mort le 3 juin 1693 à Milan. XVIIᵉ siècle. Italien.
Sculpteur de statues.
Il travailla pour la cathédrale de Milan dès 1660 où il a sculpté de nombreuses statues.
MUSÉES : PAVIE (Chartreuse) : *Saint-Marc*, statue colossale.

SIMONETTA Silvestro
XIXᵉ siècle. Travaillant dans le Piémont, dans la seconde moitié du XIXᵉ siècle. Italien.
Sculpteur.
Il sculpta des portraits et des statues bibliques et travailla surtout à Turin.

SIMONETTI
XIXᵉ siècle. Actif en Australie. Italien.
Sculpteur de statues, bustes.
Il vécut longtemps à Sydney. On voit de lui, dans cette ville une *Statue du gouverneur Philipp* au Botanical Gardens.
MUSÉES : SYDNEY : *Buste du commodore Goodenough*.

SIMONETTI Alfonso
Né le 29 décembre 1840 à Naples. Mort le 22 août 1892 à Castrocielo. XIXᵉ siècle. Italien.
Peintre de genre, portraits, paysages, aquarelliste.
Il fut élève de l'Institut des Beaux-Arts de Naples. Il exposa à Turin, à Naples, à Milan, à Venise et à l'étranger, notamment à Paris, à Londres et à Melbourne.
MUSÉES : NAPLES (Pina. de Capodimonte) : cinq peintures.
VENTES PUBLIQUES : LONDRES, 3 juil. 1922 : *Les Vacances* : **GBP 42** – PARIS, 25-26 juin 1923 : *Italien allumant sa pipe*, aquar. : **FRF 100** – AMSTERDAM, 27 avr. 1976 : *Le Contrat de mariage 1876*, h/pan. (16x26) : **NLG 3 600** – ROUBAIX, 23 oct. 1983 : *Élégantes et enfant jouant dans un parc 1879*, h/t (64x46) : **FRF 52 000** – MILAN, 14 juin 1989 : *Paysage méridional animé 1876*, h/t (50,5x80,5) : **ITL 5 000 000** – ROME, 23 mai 1996 : *Posillipo vu de Portici* ; *Paysage napolitain*, h/t, une paire (chaque 33x50) : **ITL 10 350 000.**

SIMONETTI Amadeo Momo

Né le 8 avril 1874 à Rome. Mort le 22 avril 1922 à Rome. XX^e siècle. Italien.

Peintre de paysages, marines.

Il fut élève de l'académie des beaux-arts de Rome. Il fut membre du groupe *Les 25 de la campagne romaine*.

VENTES PUBLIQUES : NEW YORK, 14 oct. 1978 : *La favorite du Sultan*, aquar. (53x35) : **USD 1 900** – NEW YORK, 14 oct. 1993 : *La favorite du sultan 1900*, aquar. (50,8x38,1) : **USD 24 150** – NEW YORK, 24 mai 1995 : *Le scribe*, aquar. et cr. (54,6x38,1) : **USD 13 800** – NEW YORK, 18-19 juil. 1996 : *La favorite du sultan 1900*, aquar./pap. (54,6x37,1) : **USD 8 912.**

SIMONETTI Attilio

Né le 13 avril 1843 à Rome. Mort le 14 janvier 1925 à Rome. XIX^e-XX^e siècles. Italien.

Peintre de genre, intérieurs, peintre à la gouache, aquarelliste, pastelliste, dessinateur.

Il exposa à Naples et à Rome.

MUSÉES : MILAN (Gal. d'Art mod.) – NEW YORK (Metropolitan Mus.).

VENTES PUBLIQUES : PARIS, 6 mars 1893 : *Compliment* : **FRF 700** – NEW YORK, 27 avr. 1906 : *Paix et Guerre* : **USD 300** – PARIS, 30-31 mars 1910 : *Scène d'intérieur*, aquar. : **FRF 200** – LOS ANGELES, 8 avr. 1973 : *Le Rendez-vous* : **USD 2 750** – WASHINGTON D. C., 6 juin 1976 : *Le Garde du harem 1899*, aquar. (67,5x51) : **USD 1 300** – LONDRES, 23 juil. 1976 : *Le Duo 1879*, h/t (53x35,5) : **GBP 280** – NEW YORK, 13 déc. 1985 : *Echec et mat*, aquar. (53,8x37) : **USD 2 500** – LONDRES, 19 juin 1986 : *La Lecture de la lettre*, aquar. (72x52) : **GBP 2 700** – ROME, 14 déc. 1988 : *Recueillement mortuaire 1861*, h/t (50x61,5) : **ITL 2 800 000** – ROME, 16 avr. 1991 : *Intérieur avec une dame et des petits chiens 1882*, h/t (40x48) : **ITL 5 750 000** – ROME, 10 déc. 1991 : *Jeune Fille en costume régional*, h/t (52,5x41) : **ITL 2 600 000** – MILAN, 17 déc. 1992 : *Les Dernières Feuilles*, h/t (47x106) : **ITL 2 000 000** – LONDRES, 7 avr. 1993 : *Le Flirt 1895*, aquar. (61x47,5) : **GBP 1 380** – NEW YORK, 14 oct. 1993 : *Le Garde du harem 1899*, aquar./pap. (68,5x52,7) : **USD 8 625** – LONDRES, 3 mars 1996 : *Lavandières à San Beneto del Tronto*, h/pan. (34x21) : **GBP 2 070** – LONDRES, 21 nov. 1996 : *Arabes dans un intérieur 1871*, cr., aquar. et gche/pap./cart. (35,5x43,8) : **GBP 10 350.**

SIMONETTI Carlo. Voir **SIMONETTA**

SIMONETTI Cesare

Né à Udine. Mort en 1912 à Florence. XIX^e-XX^e siècles. Italien.

Peintre de genre, graveur.

Il fut élève de l'académie des beaux-arts de Turin. Il exposa dans cette ville en 1898.

Peintre, il réalisa aussi des lithographies.

SIMONETTI Domenico, dit **il Magatta**

Né à Ancône. XVIII^e siècle. Italien.

Peintre de sujets religieux, scènes de genre, figures, aquarelliste, dessinateur.

Il fut élève de F. Trevisani. Il a travaillé pour les églises, notamment pour le Suffragio, à Rome. Il eut pour élève Francesco Appiani.

VENTES PUBLIQUES : NEW YORK, 1876 : *Une proclamation devant le Panthéon* : **FRF 13 625** – PARIS, 1^er mars 1877 : *Paysan italien allumant sa pipe*, aquar. : **FRF 365** ; *Paysan italien assis et adossé contre un mur*, aquar. : **FRF 1 050** ; *La Bouteille du bon coin*, aquar. : **FRF 345** – PARIS, 12 déc. 1877 : *Femme turque* : **FRF 1 400** – PARIS, 1881 : *La joueuse de mandoline* : **FRF 1 200** – AMSTERDAM, 1884 : *Au jardin*, dess. : **FRF 1 281** – NEW YORK, 1888 : *Un concert*, aquar. : **FRF 1 550** – PARIS, 1893 : *Le Messager*, dess. : **FRF 175.**

SIMONETTI Domenico

Né le 17 janvier 1893 à Candioa Canavese. XX^e siècle. Italien.

Peintre de portraits, paysages.

Il fut élève de l'académie des beaux-arts de Turin, de Giacomo Grosso et de Cesare Ferro.

SIMONETTI Ettore

XIX^e siècle. Italien.

Peintre de genre, peintre à la gouache, aquarelliste. Orientaliste.

VENTES PUBLIQUES : LONDRES, 11 fév. 1976 : *Soirée musicale*, h/t (65,5x89) : **GBP 3 200** – NEW YORK, 28 mai 1981 : *Scène de bazar d'Orient*, h/t (67x90) : **USD 7 500** – LOS ANGELES, 8 fév. 1982 : *Bazar d'Orient*, aquar. (55x76) : **USD 2 800** – NEW YORK, 25 oct. 1984 : *La Leçon de la favorite*, aquar./traces de cr. (49x72,5) : **USD 14 000** – NEW YORK, 13 déc. 1985 : *Chez la couturière*, aquar. reh. de gche blanche (75,8x51,8) : **USD 2 600** – NEW YORK, 25 mai 1988 : *Le baptême*, h/t (101x75,5) : **USD 33 000** – NEW YORK, 21 mai 1991 : *Sérénade dans un palais*, aquar./pap. (56x76,2) : **USD 4 950** – NEW YORK, 17 oct. 1991 : *Chez le marchand de babouches*, aquar./pap. (78,1x55,9) : **USD 22 000** – NEW YORK, 28 mai 1992 : *L'essayage des babouches*, aquar./pap. (76,2x54,6) : **USD 19 800** – NEW YORK, 29 oct. 1992 : *Le marchand de tapis*, h/t (66,7x90,2) : **USD 26 400** – LONDRES, 16 mars 1994 : *Réunion musicale*, h/t (46x64) : **GBP 6 900** – LONDRES, 17 nov. 1994 : *Un bon marchandage*, cr. et aquar./pap./cart. (77,5x55,6) : **GBP 24 150** – NEW YORK, 24 mai 1995 : *Le nouveau bijou*, aquar. et gche/pap./cart. (71,1x50,8) : **USD 20 700** – LONDRES, 14 juin 1996 : *Le coffret à bijoux*, cr. et aquar./pap. (75,5x53,3) : **GBP 29 900** – PARIS, 17 nov. 1997 : *La Visite au brocanteur*, aquar. gchée (54x76) : **FRF 80 000.**

SIMONETTI Francesco. Voir **SIMONINI**

SIMONETTI Gianni Emilio

Né en 1940 à Milan ou à Rome. XX^e siècle. Italien.

Peintre.

Il fit ses études à l'université de Milan.

Il participe à des expositions collectives : 1964, 1966 Milan ; 1967 Carnegie Institute de Pittsburgh, Museum of Contemporary Art de Chicago ; 1968 Kunstverein de Francfort, Florence, Biennale de Paris ; 1982 Hayward Gallery de Londres, ainsi qu'en Suisse, Angleterre, Hollande. Il montre ses œuvres dans des expositions personnelles régulièrement à Milan depuis 1966, ainsi que 1967 : Turin, Genève, Padoue, Bruxelles ; 1968 Trieste.

L'activité de Simonetti est polymorphe : peintre, il est également metteur en scène de théâtre, cinéaste et écrit des scénarios et des partitions musicales. Touchant à tous les domaines de l'avant-garde de son époque, il est surtout sensible, dans ces différentes activités, au domaine du signe et du langage. Jouant sur le dualisme signifiant-signifié, il parvient à une double interprétation, à un double décodage, devrait-on dire, où se superposent images et concepts. Son travail rejoint les recherches des années soixante-dix sur le langage.

VENTES PUBLIQUES : MILAN, 6 avr. 1976 : *Totem blessé 1970*, techn. mixte/t (130x90) : **ITL 600 000.**

SIMONETTI Luigi

XIX^e siècle. Actif à Rome au milieu du XIX^e siècle. Italien.

Sculpteur.

Il exposa à Rome en 1844. L'Académie de Leningrad conserve de lui *Buste du sculpteur P. A. Stawasser.*

SIMONETTI Masi

Mort en 1971 à Venise. XX^e siècle. Actif et depuis 1937 naturalisé en France. Italien.

Peintre de compositions animées, paysages.

Il participa à Paris en 1946 et 1947 au Salon des Réalités Nouvelles.

Abstrait, il travailla avec Sonia Delaunay puis évolua vers la figuration, avec des thèmes de mascarades et de paysages des Dolomites.

SIMONI Beniamino

Né à Saviore (Val Camonica). Mort au début du XIX^e siècle à Brescia. XIX^e siècle. Italien.

Sculpteur sur bois et stucateur.

Il exécuta environ deux cents statues représentant *La Passion* dans le sanctuaire della Via Crucis auprès de l'église de Cerveno au Val Carmonica.

SIMONI Francesco. Voir **SIMONINI**

SIMONI Gustavo

Né le 5 novembre 1846 à Rome. Mort en 1926. XIX^e-XX^e siècles. Italien.

Peintre de compositions animées, genre, sujets orientaux, figures, paysages, aquarelliste. Orientaliste.

Élève de l'académie de San Luca à Rome, il travailla aussi à Paris, en Espagne et en Afrique. Il reçut une mention honorable à Paris en 1889 à l'Exposition universelle.

Musées : Glasgow : *Fête orientale* – Leipzig : *La Sérénade*, aquar. – Melbourne : *La Mosquée de marbre*.

Ventes Publiques : Paris, 16-17 mai 1892 : *Aquarelle* : **FRF 340** – Francfort-sur-le-Main, 1894 : *La Prière dans la mosquée* : **FRF 2 250** – Paris, 1899 : *Arabe endormi*, aquar. : **FRF 350** – New York, 8-10 avr. 1908 : *A sorente*, aquar. : **USD 265** – Paris, 23-24 mai 1921 : *Le jeune marquis*, aquar. : **FRF 215** – Londres, 20 juil. 1923 : *Le repos des volailles*, dess. : **GBP 14** – New York, 17-18 mai 1934 : *Cour de mosquée* : **USD 200** – New York, 4 mai 1945 : *Place du marché à Alger* : **GBP 105** – Paris, 12 déc. 1949 : *La femme en robe rouge* : **FRF 700** – New York, 9 oct. 1974 : *Au harem* : **USD 1 500** – Washington D. C., 6 juin 1976 : *Jeune Algérienne 1899*, aquar. (63,5x98) : **USD 1 000** – Londres, 20 juin 1980 : *Intérieur de harem 1881*, aquar. (66x44,4) : **GBP 2 500** – Los Angeles, 17 mars 1980 : *Intérieur de la mosquée de Tlemcen*, h/t (76,2x108,5) : **USD 5 500** – New York, 27 fév. 1982 : *La halte des cavaliers 1882*, aquar. (37,6x55,6) : **USD 2 300** – Enghien-les-Bains, 26 juin 1983 : *Le Musicien 1898*, aquar. (75x55) : **FRF 85 000** – Londres, 19 juin 1984 : *Arabes devant un palais 1903*, h/t (119x80) : **GBP 20 000** – Londres, 28 nov. 1985 : *Danseuse de harem 1881*, aquar. et cr. reh. de gche blanche (33x21) : **GBP 5 000** – Londres, 21 mars 1986 : *Biskra*, h/t (87,5x59) : **GBP 5 500** – Londres, 24 juin 1988 : *Rue de Biskra*, h/t (88,9x60,3) : **GBP 6 050** – New York, 24 oct. 1989 : *Rue de Biskra en Algérie*, h/t (88,9x60,3) : **USD 16 500** – Rome, 14 nov. 1991 : *Odalisque 1902*, aquar. (52x34) : **ITL 2 300 000** – New York, 20 jan. 1993 : *Femme dans le jardin d'une villa 1878*, aquar./pap. (34,9x26,7) : **USD 1 955** – New York, 23-24 mai 1993 : *Dans le patio*, h/t (107x73) : **USD 21 850** – Paris, 9 juin 1993 : *Le marchand d'armes 1902*, aquar. (53x75) : **FRF 64 000** – New York, 13 oct. 1993 : *Chez le marchand d'armes 1902*, aquar./pap. (53x74) : **USD 26 450** – Rome, 31 mai 1994 : *Arabe dans un intérieur 1875*, h/pan. (26,5x14,5) : **ITL 3 064 000** – Londres, 16 nov. 1994 : *Le marchand de tapis 1896*, aquar. (57x87,5) : **GBP 10 350** – Londres, 15 nov. 1995 : *Fêtes galantes 1881*, h/t, une paire (chaque 160x99) : **GBP 17 250** – Rome, 5 déc. 1995 : *Jeune arabe et son âne 1905*, h/t (41x33) : **ITL 4 714 000** – Paris, 11 déc. 1995 : *Garde du palais inspectant un sabre*, aquar. (46,5x34,5) : **FRF 22 000** – New York, 23-24 mai 1996 : *Attente pour une audience*, h/t (58,21x50,3) : **USD 21 850** – Paris, 17 nov. 1997 : *Cortège d'un mariage caïdal 1898*, aquar. (18x28) : **FRF 14 500** – Londres, 21 mars 1997 : *La Déclaration 1896*, cr., aquar., gche et gomme arabique/pap. (92x46) : **GBP 8 625** – New York, 23 mai 1997 : *Scène de village arabe 1883*, h/pan., une paire (chaque 22,9x36,2) : **USD 23 000**.

SIMONI Juan Baptista. Voir SIMO

SIMONI Luca
Né à Bologne. xviiᵉ siècle. Italien.
Peintre.
Élève de L. Pasinelli, il fut actif vers 1680.

SIMONI M.
xxᵉ siècle. Français.
Peintre de compositions animées, sujets orientaux, aquarelliste.
Il exposa à Oran. Il réalisa des sujets d'Afrique du Nord.
Ventes Publiques : Paris, 11 fév. 1919 : *Concert marocain*, aquar. : **FRF 205** ; *Une rue à Biskra*, aquar. : **FRF 200**.

SIMONI Paolo A.
Né en 1882. Mort en 1960. xxᵉ siècle. Italien.
Peintre de compositions animées, aquarelliste.
Ventes Publiques : Paris, 6 avr. 1990 : *Musiciens arabes dans une cour 1912*, aquar./pap. (35x52) : **FRF 18 000**.

SIMONIDES
Antiquité grecque.
Peintre.
Il exécuta, d'après Pline, des portraits.

SIMONIDY Michel
Né le 8 mars 1870 à Bucarest. Mort en 1933 à Paris. xixᵉ-xxᵉ siècles. Actif aussi en France. Roumain.
Peintre d'histoire, scènes de genre, figures, nus, portraits, paysages animés, paysages d'eau, marines, natures mortes, compositions murales, peintre à la gouache, aquarelliste, pastelliste, illustrateur.
Il fut élève de Léon Bonnat, de Fernand Humbert et de Gabriel Ferrier. Il figura au Salon des Artistes Français de Paris, obtenant une mention honorable à l'Exposition universelle de 1889, une médaille d'argent à celle de 1900. Il fut promu chevalier de la Légion d'honneur en 1901.

Il décora plusieurs plafonds dans sa ville natale.

\intIMONIDY

Musées : Bucarest (Pina.) : *La Mort de Mithridate*.
Ventes Publiques : New York, 1ᵉʳ fév. 1906 : *Harmonie du soir* : **USD 300** – Paris, 4-5 déc. 1918 : *En croisière* : **FRF 580** – Paris, 9 mai 1925 : *Nu au bord de la mer* : **FRF 2 900** ; *Nu aux tulipes* : **FRF 4 000** ; *Quimperlé, vue prise du viaduc* : **FRF 3 800** ; *Le Port de Belle-Isle-en-mer* : **FRF 2 500** – Paris, 15 déc. 1933 : *Petit nu sur fond noir* : **FRF 610** ; *Marine, Alpes-Maritimes* : **FRF 610** – Paris, 16-17 mai 1939 : *Bords du Danube* : **FRF 680** – Paris, 13 mars 1942 : *Rêverie* : **FRF 720** ; *La Vénitienne* : **FRF 1 400** – Paris, 5 mars 1945 : *Femme cueillant des fleurs* : **FRF 3 000** – Paris, 5 déc. 1946 : *Marine : Îles d'Hyères 1927* : **FRF 14 500** – Paris, 16 déc. 1946 : *Baigneuse* : **FRF 3 200** ; *Le modèle au canapé* : **FRF 4 200** – Paris, 8 juin 1949 : *Nature morte aux fruits 1889* : **FRF 4 000** – Paris, 15 nov. 1950 : *Bord de mer 1924* : **FRF 4 000** – Paris, 25 fév. 1972 : *Baigneuse endormie (46x57)* : **FRF 1 100** – Versailles, 11 févr 1979 : *Nu à la draperie*, h/t (81x65) : **FRF 4 200** – Paris, 20 juin 1988 : *Baigneuses sous le pêcher*, past. (58x90) : **FRF 4 000** – Paris, 4 mars 1991 : *Promenade dans le parc*, h/cart. (65x48) : **FRF 4 200** – Paris, 26 avr. 1991 : *Nu de dos*, h/t (64x52) : **FRF 5 000** – New York, 29 oct. 1992 : *Été 1901*, h/t (80x64) : **USD 8 800** – Paris, 18 nov. 1993 : *Femme aux lys 1902*, past. (80x64) : **FRF 21 500** – Paris, 7 nov. 1994 : *Odalisque au narghilé*, gche et aquar./cart. (31x23,5) : **FRF 6 500** – Paris, 1ᵉʳ avr. 1996 : *La belle vénitienne*, h/t (55x46,5) : **FRF 12 000**.

SIMONIN, dit Simonnin de Bar-Le-Duc
Né à Bar-le-duc. xvᵉ siècle. Français.
Peintre.
Il travailla entre 1456 et 1480 au château de Louppy dans la Meuse.

SIMONIN
xviiᵉ siècle. Français.
Graveur au burin.
La Bibliothèque nationale de Paris conserve de lui *Molière dans le rôle de Sganarelle*.

SIMONIN Bonaventure
xviiiᵉ siècle. Actif à Morteau de 1748 à 1765. Français.
Sculpteur.

SIMONIN Claude
xviiᵉ siècle. Français.
Sculpteur sur bois.
Actif à Nancy vers 1629, il travailla pour le duc de Lorraine.

SIMONIN Claude I
Né vers 1635 à Nantes. Mort en 1721 à Nantes. xviiᵉ-xviiiᵉ siècles. Français.
Graveur.
Père de Claude Simonin II.

SIMONIN Claude II
Né à Nantes. xviiiᵉ siècle. Français.
Graveur.
Fils de Claude Simonin I. Actif dans la seconde moitié du xviiiᵉ siècle, il fut graveur du roi.

SIMONIN Francine
Née en 1936 à Lausanne. xxᵉ siècle. Active depuis 1968 environ au Canada. Suisse.
Peintre, graveur, technique mixte. Expressionniste à tendance abstraite.
Depuis 1966, elle expose régulièrement en Europe et au Canada. En 1991, une exposition personnelle itinérante a été présentée à Lausanne et Montréal, puis à Québec et Essen.
Installée au Québec vers 1968, elle s'est intéressée aux différentes techniques de la gravure, passant de l'eau-forte à la lithographie, la sérigraphie et la linogravure. Ses évocations de corps féminins se font à travers des spirales, des formes fougueuses, d'une vivacité extrême, dans des compositions très dépouillées.
Musées : Berne (BN) – Genève (Cab. des Estampes) – Montréal (Mus. d'Art contemp.) : *Aire de femme I et II 1977* – Vevey (Mus. Jenisch).
Ventes Publiques : Paris, 24 mai 1992 : *Les chaises IV 1986*, h., fus. et past. (56,5x76,5) : **FRF 4 600**.

SIMONIN Henri Alexis
Né à Paris. XIXᵉ siècle. Français.
Peintre de genre, de portraits et de fleurs.
Élève de L. Cogniet. Il débuta au Salon en 1877.

SIMONIN Jean Claude
Né en 1934 à Reims (Marne). XXᵉ siècle. Français.
Peintre, sculpteur, graveur.
Il vit et travaille à Épinal.
Il participe à des expositions collectives : *De Bonnard à Baselitz –
Dix Ans d'enrichissements du cabinet des estampes 1978-1988* à
la Bibliothèque nationale à Paris en 1992.
Musées : PARIS (BN, Cab. des Estampes) : *Le Roi des Aulnes*
1985, bois.

SIMONIN Raymond
Né en 1907 à Nancy. XXᵉ siècle. Français.
Peintre, graveur.
Il vit et travaille à Nancy.
Il participe à des expositions collectives : *De Bonnard à Baselitz –
Dix Ans d'enrichissements du cabinet des estampes 1978-1988* à
la Bibliothèque nationale à Paris en 1992.
Musées : PARIS (BN, Cab. des Estampes) : *Dans un village lorrain*,
bois.

SIMONIN Solange
XXᵉ siècle. Française.
Dessinateur, peintre à la gouache, aquarelliste.
Elle vit et travaille à Chelles (Seine-et-Marne).
Elle participe à Paris, aux Salons de la Société Nationale des
Beaux-Arts, d'Automne, ainsi qu'au Salon de Montrouge.
Entre abstraction et figuration, elle réalise des signes calli-
graphiques.

SIMONIN Victor
Né en 1877 ou 1887 à Bruxelles. Mort en 1946. XXᵉ siècle.
Belge.
Peintre de paysages, natures mortes, fleurs.
Il étudia simultanément la peinture à l'académie des beaux-arts
de Bruxelles et la musique au conservatoire. Peintre ou musi-
cien, le hasard, un accident à la main gauche, décida de son ave-
nir : la peinture. Il fréquenta le peintre postimpressionniste
Alfred Bastien.
Peintre de paysages et de natures mortes, il use d'une facture
emportée, que Paul Hasaerts rapproche de celle de Vogels, et
qui sauve ce que l'œuvre peut avoir par ailleurs de convention-
nel.

V. Simonin

BIBLIOGR. : In : *Dict. biogr. illustré des artistes en Belgique depuis
1830*, Arto, Bruxelles, 1987.
VENTES PUBLIQUES : BRUXELLES, 5 oct. 1971 : *Coin d'atelier* :
BEF 18 000 – BRUXELLES, 15 juin 1974 : *Nature morte* :
BEF 14 000 – BRUXELLES, 18 juin 1980 : *Banlieue sous la neige*
1931, h/t (80x100) : **BEF 28 000** – LOKEREN, 28 mai 1988 : *Nature
morte au vase de fleurs*, h/pan. (46x33) : **BEF 50 000** – BRUXELLES,
19 déc. 1989 : *Table fleurie*, h/pan. (75x90) : **BEF 150 000** –
BRUXELLES, 9 oct. 1990 : *Fleurs*, h/t (45x37) : **BEF 25 000** – AMSTER-
DAM, 13 déc. 1990 : *Nature morte*, h/cart. (49x78,5) : **NLG 4 370** –
LOKEREN, 10 oct. 1992 : *Nature morte*, h/pan. (91x71) :
BEF 44 000 – NEW YORK, 22 fév. 1993 : *Pichet d'anémones* 1915,
h/t (82x59,5) : **USD 1 650** – AMSTERDAM, 14 juin 1994 : *Nature
morte avec des pommes, des poires, du raisin dans une assiette et
un vase de fleurs sur une table drapée*, h/cart. (60x80) : **NLG 4 830**
– LOKEREN, 8 oct. 1994 : *Nature morte de fleurs*, h/pan. (52x42) :
BEF 48 000 – LOKEREN, 9 déc. 1995 : *Nature morte*, h/pan.
(50x88) : **BEF 28 000.**

SIMONINI Francesco ou Simoncini ou Simonetti ou Simoni
Né le 16 juin 1686 à Parme. Mort en 1753 à Florence (?). XVIIIᵉ
siècle. Italien.
Peintre de sujets militaires, batailles, graveur.
Élève de Spolverini. Il travailla à Venise à la fin de sa vie.
Musées : CAEN : *Chocs de cavalerie* – DARMSTADT : *Chocs de cava-
lerie* – NANCY : *Chocs de cavalerie.*
VENTES PUBLIQUES : PARIS, 1776 : *Détachement de cavalerie
combattant aux portes d'une ville*, dess. au pinceau trempé dans
le bistre : **FRF 88** – PARIS, 1892 : *Les Misères de la guerre* :
FRF 700 – PARIS, 2-3 avr. 1897 : *Les Misères de la guerre* :

FRF 200 – MILAN, 29 oct. 1964 : *Scène de bataille* : **ITL 800 000** –
PARIS, 24 nov. 1965 : *Jésus guérissant les malades ; Le Martyre de
saint Sébastien*, deux pendants : **ITL 1 400 000** – LONDRES, 24 oct.
1973 : *Scènes de bord de mer*, deux toiles : **GBP 8 800** – MILAN, 16
mai 1974 : *Engagement de cavalerie* : **ITL 3 000 000** – NEW YORK,
5 juin 1979 : *Scène de bataille*, pl. et lav. (38x63) : **USD 2 600** –
NEW YORK, 30 mai 1979 : *Engagement de cavalerie entre turcs et
chrétiens*, h/t (60x98,5) : **USD 3 500** – MILAN, 30 nov. 1982 : *Scène
de bataille*, pl. et lav. de bistre (26,6x43) : **ITL 3 600 000** –
LONDRES, 23 juin 1982 : *Scènes de bataille entre Chrétiens et Turcs*,
deux h/t, de forme ovale (148x108) : **GBP 6 200** – MILAN, 27 nov.
1984 : *Scène de bataille*, pl. et lav. (41x61) : **ITL 2 800 000** –
LONDRES, 12 déc. 1984 : *Bataille entre Européens et Turcs*, h/t
(94x200) : **GBP 14 000** – LONDRES, 10 avr. 1985 : *Scène de bataille*
pl. et lav. (21,6x34,2) : **GBP 700** – MILAN, 16 avr. 1985 : *L'armistice
après la bataille*, h/t (38x48,5) : **ITL 3 300 000** – MILAN, 4 déc.
1986 : *Scène de bataille*, pl. et lav. de coul. (48x83) : **ITL 6 000 000**
– LONDRES, 8 déc. 1987 : *Engagement de cavalerie*, craie noire, pl.
et lav. (31,6x49,5) : **GBP 2 600** – NEW YORK, 14 jan. 1988 : *Attaque
d'un carrosse dans la montagne*, h/t (91,5x125) : **USD 49 500** –
NEW YORK, 21 oct. 1988 : *Escarmouches près d'un donjon et de
murailles d'enceinte*, h/t, une paire (chaque 32,5x42,5) :
USD 10 450 – NEW YORK, 7 avr. 1989 : *Engagement de cavalerie
entre les soldats d'occident et d'orient* 1665, h/t (23x33,5) :
USD 2 750 – PARIS, 25 avr. 1989 : *Scène de bataille*, h/t (42x35) :
FRF 15 000 – ROME, 8 mars 1990 : *Deux cavaliers ; Deux contre-
bandiers déchargeant un tonneau d'une barque*, h/t/pan., une
paire (diam. chaque 14,5) : **ITL 8 000 000** – ROME, 8 mai 1990 :
Paysage avec l'attaque d'un chariot de voyageurs, h/t (112x149) :
ITL 78 000 000 – NEW YORK, 31 mai 1990 : *Escarmouche de cava-
lerie*, h/t (17x40,8) : **USD 12 100** – LONDRES, 2 juil. 1990 : *Engage-
ment de cavalerie*, encre et lav. (29,3x43,7) : **GBP 2 750** – ROME,
19 nov. 1990 : *Trois Cavaliers dans un paysage*, h/t (34,5x24,5) :
ITL 16 100 000 – LONDRES, 14 déc. 1990 : *Villa sur la côte méditer-
ranéenne avec un galion échoué et un cavalier et son chien au
premier plan*, h/t (62,5x76) : **GBP 18 700** – PARIS, 24 avr. 1991 :
Combat de cavaliers, pl. et lav. (21x34,5) : **FRF 5 000** – MILAN, 30
mai 1991 : *Paysage fluvial avec des pêcheurs et des baigneurs*,
h/t, une paire (37x57) : **ITL 26 000 000** – ROME, 19 nov. 1991 :
Troupe de cavaliers en marche, h/t (51x72,5) : **ITL 33 000 000** –
NEW YORK, 16 jan. 1992 : *Scène de bataille*, h/t (74x99,1) :
USD 18 700 – LONDRES, 1ᵉʳ avr. 1992 : *Études de fantassins et de
cavaliers*, h/t, une paire (chaque 58x47) : **GBP 10 450** – MONACO,
18-19 juin 1992 : *Cavalier jouant de la trompette*, h/t (41,5x32,5) :
FRF 33 300 – ROME, 24 nov. 1992 : *Engagement de cavalerie sur
un pont*, h/t (60x77) : **ITL 29 900 000** – MILAN, 3 déc. 1992 : *Avant
la bataille*, h/t (48x71) : **ITL 46 000 000** – MILAN, 13 mai 1993 :
Rassemblement de soldats, h/t (44x65) : **ITL 34 000 000** – PARIS,
29 nov. 1993 : *Avant la bataille*, h/t, une paire (chaque 42x59) : **FRF 110 000** – ROME, 10 mai 1994 : *Campement
militaire*, h/t (72x135) : **ITL 25 300 000** – PARIS, 8 juin 1994 : *Après
la bataille*, plume, encre et lav. (9,8x15,1) : **FRF 5 000** – PARIS, 13
mars 1995 : *Scène de bataille*, encre brune sur pierre noire
(23,5x37) : **FRF 4 000** – PARIS, 7 juin 1995 : *Scène de bataille*,
pierre noire et lav. (35x59,5) : **FRF 22 000** – LONDRES, 8 déc. 1995 :
*Cosaques traversant l'embouchure d'un fleuve près d'une cas-
cade*, h/t (112x172,5) : **GBP 47 700** – NEW YORK, 12 jan. 1996 : *Port
méditerranéen avec des pêcheurs et des voyageurs sur un quai*,
h/t (61x121) : **USD 34 500** – MILAN, 21 nov. 1996 : *Bataille*, aquar.
et encre brune (23x39) : **ITL 8 155 000** – LONDRES, 4 juil. 1997 :
Bataille de cavalerie, h/t (126x64,2) : **GBP 12 075** – LONDRES, 3-4
déc. 1997 : *Colonne de cavalerie arrêtée aux abords d'une ville, un
aqueduc et des montagnes dans le lointain*, h/t (114,5x162) :
GBP 65 300.

SIMONIS Eugène ou Louis Eugène
Né le 11 juillet 1810 à Liège. Mort le 11 juillet 1882 à Kochel-
berg (près de Bruxelles). XIXᵉ siècle. Belge.
Sculpteur.
Élève de Finallis à Rome. Contemporain des frères Geefs et de
Fraikin, il collabora parfois avec eux. Il a sculpté des allégories
pour le fronton du Théâtre de la Monnaie, pour le monument
Triest à Sainte-Gudule. On cite encore une statue équestre de
Godefroy de Bouillon, érigée sur la Place Royale de Bruxelles.
Ces monuments officiels d'une époque sans élan, n'ont guère
enrichi l'histoire de l'art belge. Le musée de Bruxelles conserve
de lui le buste du sculpteur *Mathieu Kessel* ; *L'Innocence* et *Le
Bambin malheureux* ; et celui de Liège, *L'Enfant à la levrette* et
Portrait de Mr Frere-Orban.

SIMONIS Hélène
Née en 1898 à Heusy. XXᵉ siècle. Belge.

Peintre de figures, portraits, intérieurs, paysages.
Bibliogr. : In : *Dict. biogr. illustré des artistes en Belgique depuis 1830*, Arto, Bruxelles, 1987.

SIMONIS-EMPIS Catherine Edmée. Voir EMPIS

SIMONKA Georges
Né à Budapest. xxᵉ siècle. Hongrois.
Peintre de genre, portraits, figures, paysages.
Il a peint des portraits, des figures, notamment des gitanes, des paysages d'Europe centrale et des compositions parmi lesquelles : *Le Retour de l'enfant prodigue hongrois*.
Musées : Innsbruck – Linz – Salzbourg – Vienne.

SIMONNE T.
xixᵉ siècle. Actif à New York vers 1815. Américain.
Graveur.

SIMONNEAU Charles Louis, l'Ancien ou Simoneau
Baptisé à Orléans le 3 août 1645. Mort le 22 mars 1728 à Paris. xviiᵉ-xviiiᵉ siècles. Français.
Graveur, dessinateur.
Cet excellent graveur fut élève de Noël Coypel et de Guillaume Chasteau. Il grava d'abord au burin en s'inspirant de la manière de Poilly, et dans la suite, sut habilement introduire la pointe dans ses estampes. Il fut reçu académicien le 28 juin 1710.
Il grava un grand nombre de planches, de portraits ou de reproductions de tableaux d'après les maîtres de son époque et les anciens.
Ventes Publiques : Monaco, 2 juil. 1993 : *Paysage de montagne et une route boisée avec des voyageurs*, craie noire, encre et lav. (17,2x31,5) : **FRF 15 000**.

SIMONNEAU Louis, le Jeune ou Simoneau
Baptisé à Orléans le 22 mai 1654. Mort le 16 janvier 1727 à Paris. xviiᵉ-xviiiᵉ siècles. Français.
Dessinateur, graveur.
Frère cadet de Charles-Louis Simonneau, il a gravé au burin des portraits et des reproductions de tableaux de maîtres français. Il fut reçu académicien le 29 mai 1706.
Bon dessinateur, il s'inspira de la manière des Audran.

SIMONNEAU Philippe, le fils ou Simoneau
Né le 3 février 1685 à Paris. xviiiᵉ siècle. Français.
Graveur, dessinateur.
Son père Charles-Louis Simonneau fut également son maître. Il était marié à Anne Langlois. Il est cité dans les actes de décès de son oncle (1727) et de son père (1728) avec le titre de dessinateur et graveur de l'Académie des Sciences.
Il a gravé quelques estampes d'après les maîtres italiens.

SIMONNET. Voir aussi SIMONET

SIMONNET Charles
xviiᵉ siècle. Actif à Nantes vers 1679. Français.
Sculpteur et architecte.

SIMONNET Jeanne
Née le 10 juin 1879 à Paris. xxᵉ siècle. Française.
Peintre, graveur.
Elle fut élève de son père Lucien Simonnet et de Félix Bracquemond. Elle participa à Paris, au Salon des Artistes Français ; elle reçut une mention honorable en 1908.
Ventes Publiques : Versailles, 21 janv. 1990 : *Bords de rivière*, h/t (55x65) : **FRF 4 200**.

SIMONNET Lucien ou Simmonet
Né le 22 novembre 1849 à Paris. Mort le 16 avril 1926 à Sèvres (Hauts-de-Seine). xixᵉ-xxᵉ siècles. Français.
Peintre de scènes de genre, paysages, paysages de montagne, paysages d'eau.
Il est le père de Jeanne Simonnet. Il fut élève de Jules Lefebvre et de Gustave Boulanger à l'École des Beaux-Arts de Paris. Il figura au Salon des Artistes Français de Paris, à partir de 1887, obtenant une médaille de troisième classe en 1893, une médaille de deuxième classe en 1895, une médaille de bronze en 1900, pour l'Exposition universelle. Il reçut également le Prix Rosa Bonheur en 1905.
Musées : Paris (Mus. d'Orsay) : *Ville d'Avray, effet de neige* – Rochefort : *Le coucher du soleil à Fouras* – Sète : *La cueillette du cassis* à Dijon.
Ventes Publiques : Paris, 29 janv. 1945 : *Bord de Méditerranée ; Bord de rivière*, ensemble : **FRF 3 400** – Paris, 21 mars 1947 : *L'église sous la neige* : **FRF 220** – Paris, 6 juil. 1951 : *Troupeau de moutons dans un paysage montagneux* : **FRF 2 800** – Reims, 23

avr. 1989 : *Barque amarrée au bord d'un étang*, h/t (50x64) : **FRF 5 500** – Paris, 1ᵉʳ fév. 1996 : *Partie de campagne 1889*, h/t (46x61) : **FRF 7 500**.

SIMONNIN de Bar-le-Duc. Voir SIMONIN

SIMONS Amory Coffin
Né en 1869 à Charleston (Caroline du Sud). Mort en 1934. xixᵉ-xxᵉ siècles. Actif en France. Américain.
Sculpteur de groupes, animaux.
Il commença ses études à l'académie des beaux-arts de Philadelphie. Il fut élève à Paris de Jean Auguste Dampt et Denis Puech. Il reçut une mention honorable à Paris en 1900 à l'Exposition universelle, une mention honorable à Buffalo en 1901, une médaille d'argent à Saint Louis en 1904, une mention honorable à Paris au Salon de 1906. Il fut membre de l'American Art Association de Paris.
Ventes Publiques : New York, 21 mai 1996 : *Le Garde de la villa Borghèse (groupe équestre) 1913*, bronze (H. 38,5) : **USD 1 150** – New York, 4 déc. 1996 : *Groupe de neuf chevaux*, bronze (H. 37,5) : **USD 27 600**.

SIMONS Frans ou Jan Frans
Né le 4 ou 5 septembre 1855 à Anvers. Mort le 21 février 1919 à Bruxelles. xixᵉ-xxᵉ siècles. Belge.
Peintre de genre, portraits, paysages, natures mortes, graveur.
Il fut élève de l'académie des beaux-arts d'Anvers et de Eugeen Joors. Il se fixe à Brasschaet et figure aux expositions de Paris, notamment à l'Exposition universelle de 1889 où il reçoit une médaille de bronze.
Peintre, il réalisa aussi de nombreuses eaux-fortes.

Bibliogr. : In : *Dict. biogr. illustré des artistes en Belgique depuis 1830*, Arto, Bruxelles, 1987.
Musées : Anvers : *Grève ensoleillée* – Tournai.
Ventes Publiques : Paris, 21 janv. 1924 : *Port de pêche sur la Méditerranée* : **FRF 135** – Paris, 16 mars 1925 : *Les Martigues* : **FRF 82** – Londres, 20 mars 1981 : *Le Loup et l'agneau*, h/t (82x101) : **GBP 1 500** – New York, 27 fév. 1986 : *Le Loup et l'agneau*, h/t (81,3x101) : **USD 10 500** – Lokeren, 28 mai 1988 : *Gardienne de bétail près d'un ruisseau*, h/t (51x73) : **BEF 170 000** – Amsterdam, 5-6 nov. 1991 : *Solitude*, h/t (53x70) : **NLG 1 725** – Lokeren, 20 mars 1993 : *Dans un bois*, h/t (200x110) : **BEF 190 000** – Amsterdam, 9 nov. 1993 : *Le siège d'un village*, h/t (69x123) : **NLG 5 750** – Lokeren, 4 déc. 1993 : *Retour des champs 1880*, h/t (90x41) : **BEF 55 000** – Reims, 18 juin 1995 : *Tête de chevreuil dans les sous-bois*, h/t (82,5x66,5) : **FRF 4 000** – Lokeren, 11 oct. 1997 : *Le Repos*, h/t (40,5x72) : **BEF 95 000**.

SIMONS Hans. Voir SIMOENS

SIMONS J., Mlle
xviiiᵉ siècle. Active à Paris vers 1786. Française.
Peintre de miniatures.

SIMONS Jean Baptiste
xviiiᵉ siècle. Actif de 1743 à 1777. Éc. flamande.
Peintre.
Il peignit deux tableaux pour l'église des Augustins de Gand.

SIMONS Jean ou John. Voir SIMON

SIMONS Maria Elisabeth
Née vers 1754. xviiiᵉ siècle. Hollandaise.
Peintre de miniatures, graveur.
Elle travailla à Bruxelles et a gravé d'après les maîtres hollandais et flamands.

SIMONS Marie. Voir LATOUR Marie de

SIMONS Michiel
Né vers 1620, peut-être à Utrecht. Mort le 20 mai 1673 à Utrecht. xviiᵉ siècle. Hollandais.
Peintre de natures mortes.
Il s'agit peut-être du même artiste que le peintre donné dans plusieurs dictionnaires artistiques avec l'initial M pour le prénom et dont on dit que nombre de ses ouvrages seraient en Amérique.

Musées : Aix-la-Chapelle – Amsterdam : *Fruits* – Utrecht.
Ventes Publiques : New York, 17-18 mars 1909 : *Nature morte* : USD 250 – Paris, 25 nov. 1927 : *Gibier mort et accessoires* : FRF 700 – New York, 26 nov. 1943 : *Nature morte* : USD 325 – Paris, 16 juin 1950 : *Nature morte au homard, compotier de fruits et gibier* 1652 : FRF 60 000 – Paris, 4 juin 1958 : *Nature morte* : FRF 380 000 – Paris, 14 juin 1961 : *Nature morte* : FRF 10 000 – Cologne, 26 nov. 1970 : *Nature morte aux fruits* : DEM 16 000 – Amsterdam, 22 mai 1973 : *Nature morte* : NLG 36 000 – New York, 16 juin 1977 : *Nature morte, h/t* (95x129,5) : USD 5 500 – New York, 10 jan. 1980 : *Nature morte* 1653, h/t (92x125,5) : USD 20 000 – New York, 9 juin 1983 : *Nature morte aux fruits et aux fleurs, h/t* (63x91,5) : USD 18 000 – Londres, 11 déc. 1985 : *Nature morte aux fruits et huîtres, h/t* (97,5x130) : GBP 18 000 – New York, 20 sep. 1986 : *Nature morte aux fleurs et aux fruits, h/t* (50,8x66) : USD 30 000 – Londres, 22 avr. 1988 : *Fruits et roses dans une coupe de faïence et verre à vin* 1650 (91x117) : GBP 35 200 – Milan, 10 juin 1988 : *Fleurs et Fruits, h/t* (64x76) : ITL 40 000 000 – New York, 12 jan. 1989 : *Nature morte aux panier, assiette de faïence et coupe de fruits, un oiseau perché sur une branche de prunier sur un entablement drapé, h/t* (75x100) : USD 63 250 – Amsterdam, 12 juin 1990 : *Fruits, gibier et coupe sur une table drapée, h/t* (83,6x102,7) : NLG 46 000 – New York, 11 avr. 1991 : *Fruits dans une coupe de porcelaine bleue et blanche, une coupe et différents objets sur un entablement drapé, h/t* (73x99) : USD 25 300 – Amsterdam, 6 mai 1993 : *Nature morte aux fruits, fleurs, huîtres et gibier sur une table, h/t* (70,8x115,8) : NLG 94 300 – New York, 14 juin 1994 : *Nature morte de raisin, poires et autres fruits avec un verre de vin blanc avec un citron, du pain sur une assiette sur un entablement devant une fenêtre, h/t* (73,7x99,7) : USD 57 500 – Londres, 13 déc. 1996 : *Nature morte aux raisins, melon, pêches, cerises, citron pelé, noisette, coupe et assiette en étain sur une table drapée, h/t* (51,4x93) : GBP 36 700 – Amsterdam, 10 nov. 1997 : *Des raisins, des pêches, des prunes et un coing sur un plat Wanli avec un melon, des prunes, un citron pelé, un pain au lait, un énorme roemer, des cerises et un abricot sur une assiette en étain, des poires et des mûres sur un entablement drapé, h/t* (84,6x103,4) : NLG 86 490 – Londres, 3 déc. 1997 : *Raisins, pêches, prunes et abricots dans une coupe Wanli, un citron pelé sur une assiette en étain, un petit pain rond, un roemer, des prunes, des cerises et autres fruits sur un entablement partiellement drapé* 1667, h/t (56,5x72) : GBP 17 250.

SIMONS P. Marcius. Voir **MARCIUS-SIMONS**

SIMONS Paul Henri
Né le 27 mars 1865. Mort le 16 février 1932. xixᵉ-xxᵉ siècles. Français.
Peintre de paysages, marines.
Il fut élève de Jean Pierre Laurens et Louis Olivier Merson. Il s'est spécialisé dans les paysages de la Provence.
Ventes Publiques : Paris, 18 jan. 1924 : *Canal à Martigues (Provence)* : FRF 140 – Paris, 20 fév. 1931 : *Le port de Cassis (Provence)* : FRF 1 600 – Paris, 24 avr. 1943 : *Les Martigues* : FRF 1 600 ; – Paris, 16 mars 1944 : *Marine ; Paysage*, deux toiles ; *Les Martigues*, trois toiles : FRF 3 200.

SIMONS Peeter ou **Symons**
xviiᵉ siècle. Éc. flamande.
Peintre.
Mentionné comme maître à Anvers, de 1629 à 1637. Il travailla d'après des esquisses de Rubens. Le Musée du Prado de Madrid conserve de lui *Céphale et Procris.*

SIMONS Quintijn
Né en août 1592 à Bruxelles. xviiᵉ siècle. Éc. flamande.
Peintre d'histoire.

SIMONS Tilla
Née en 1888 à Brasschaat. xxᵉ siècle. Belge.
Peintre de figures, paysages, natures mortes.
Elle travailla avec son père Frans Simons.
Bibliogr. : In : *Dict. biogr. illustré des artistes en Belgique depuis 1830,* Arto, Bruxelles, 1987.

SIMONSEN Alfred
Né le 16 décembre 1906 à Kölstrup (près de Kerteminde). Mort le 12 avril 1935 à Odensee. xxᵉ siècle. Danois.
Peintre de paysages, graveur.
Il fut élève de l'académie des beaux-arts de Copenhague, d'Einar Nielsen, de Sigurd Wandel et d'Aksel Jorgensen.
Musées : Copenhague – Kolding – Ribe.

SIMONSEN Axel Bjerre
Né le 12 octobre 1884 à Hilleröd. xxᵉ siècle. Danois.

Peintre de paysages.
Il fut élève de l'académie des beaux-arts de Copenhague.
Musées : Aalborg – Maribo.

SIMONSEN Carl Marius Nikolai
Né le 30 novembre 1828 à Copenhague. Mort le 5 décembre 1902 à Copenhague. xixᵉ siècle. Danois.
Lithographe.
Élève de Lorilleux à Paris.

SIMONSEN Jess
xviiᵉ siècle. Travaillant en 1616. Danois.
Sculpteur sur bois.
Il a sculpté les stalles de l'église de Sörup.

SIMONSEN Niels
Né le 10 décembre 1807 à Copenhague. Mort le 11 décembre 1885 à Copenhague. xixᵉ siècle. Danois.
Peintre de sujets militaires, batailles, figures, marines, sculpteur, graveur.
Il fut élève de J. L. Lund. Il débuta comme sculpteur, puis s'adonna à la peinture et partit comme peintre pour Munich. Pendant son séjour en Allemagne, il fit des voyages en Italie, en Tyrol et en Algérie. De retour dans sa patrie en 1845, il devint membre de l'Académie. En 1854, il fut nommé professeur à l'Académie. En 1864, la guerre de Slesvig fut le sujet de deux de ses tableaux.

N Simonsen 1855

Musées : Copenhague : *Soldats danois entourant un bûcher* – Munich : *Un matelot* – Oslo : *Une caravane surprise par la tempête dans le désert.*
Ventes Publiques : Paris, 26 jan. 1944 : *Chef arabe* : FRF 3 100 – Copenhague, 30 août 1977 : *Cavaliers arabes poursuivis par la cavalerie française* 1875, h/t (50x67) : DKK 10 000 – Copenhague, 8 nov 1979 : *Guerrier arabe* 1860, h/t (55x65) : DKK 17 500 – Londres, 15 mars 1983 : *La Statue du Christ par Thorvaldsen amenée dans la Frue Kirke, Copenhague* 1833-1834, h/t (42,5x53) : GBP 25 000 – Copenhague, 16 avr. 1985 : *Le bateau des pirates* 1868, h/t (74x95) : DKK 210 000 – Copenhague, 16 avr. 1986 : *Le bateau des pirates* 1837, h/t (83x103) : DKK 140 000 – Londres, 24 mars 1988 : *Deux personnages péchant d'un bateau* 1869, h/t (33x41) : GBP 1 100 – Stockholm, 19 avr. 1989 : *Vieille femme en costume régional* 1857, h/t (52x33) : SEK 5 500 – Copenhague, 25 oct. 1989 : *Jeune Maure* 1840, h/t (42x42) : DKK 6 000 – Copenhague, 22 nov. 1989 : *Bateau à bâbord !* 1878, h/t (34x42) : GBP 11 000 – Londres, 16 fév. 1990 : *Attrapé !* 1857, h/t (78,8x104,8) : GBP 4 950 – Copenhague, 5 fév. 1992 : *Vue de Lokken depuis la côte* 1856, h/t (33x50) : DKK 11 000 – Londres, 18 mars 1992 : *Le dernier carré* 1867, h/t (78x109) : GBP 17 600 – Londres, 18 juin 1993 : *Barbaresque à l'abordage d'un bateau* 1842, h/t (70,5x94,5) : GBP 14 950 – New York, 13 oct. 1993 : *L'attente des pêcheurs* 1869, h/t (34,3x42,5) : USD 4 313 – Paris, 22 avr. 1994 : *Le guerrier blessé* 1845, h/t (90,5x106) : FRF 110 000 – Copenhague, 21 mai 1997 : *Marine avec un voilier et une barque au large du littoral nord africain* 1874 (53x84) : DKK 65 000.

SIMONSEN Peter ou **Simon Peter**
Né le 22 avril 1882 à Odensee. xxᵉ siècle. Danois.
Peintre de figures, paysages.
Il fut élève de Kristian Zahrtmann et de Harald Giersing.
Musées : Maribo.

SIMONSEN Simon Ludvig Ditlev
Né le 19 janvier 1841 à Munich. Mort le 27 février 1928 à Copenhague. xixᵉ-xxᵉ siècles. Danois.
Peintre de figures, animaux.
Il fut élève de son père Niels Simonsen et de l'académie de Copenhague puis d'Auguste Bonheur à Chevreuse.
Il peignit surtout des chiens et des chevaux.
Musées : Aalborg – Aarhus – Frederiksborg : *Les Redoutes de Duppel* – Göteborg – Horsens – Kolding – Ribe.
Ventes Publiques : Copenhague, 7 déc. 1966 : *Cheval et basset* : DKK 11 200 – Copenhague, 23 fév. 1972 : *La prière* : DKK 8 200 – Copenhague, 22 fév. 1973 : *Chiens de chasse dans un paysage* : DKK 8 900 – Copenhague, 21 nov. 1974 : *Cour de ferme* : DKK 7 500 – Copenhague, 10 nov. 1976 : *Berger et troupeau de*

chèvres, h/t (67x111) : **DKK 9 000** – COPENHAGUE, 30 août 1977 : *Chienne et chiots* 1880, h/t (95x123) : **DKK 16 000** – COPENHAGUE, 12 fév. 1980 : *Deux petits chiens bassets* 1889, h/t (29x40) : **DKK 22 000** – COPENHAGUE, 22 sep. 1981 : *Chasseur et son chien dans un paysage* 1904, h/t (73x104) : **DKK 14 000** – COPENHAGUE, 27 fév. 1985 : *Chien de chasse avec sa proie* 1895, h/t (85x69) : **DKK 52 000** – COPENHAGUE, 20 août 1986 : *Pointer avec sa proie* 1895, h/t (85x69) : **DKK 45 000** – COPENHAGUE, 23 mars 1988 : *Deux chevaux dans un pré* 1864 (31x41) : **DKK 8 000** – STOCK-HOLM, 19 avr. 1989 : *Chien veillant sur les oies*, h/pan. (33x25) : **SEK 16 000** – COPENHAGUE, 25 oct. 1989 : *Charrette à âne* 1868, h/t (23x28) : **DKK 4 600** – COPENHAGUE, 25-26 avr. 1990 : *Berger et son troupeau de chèvres sur un plateau rocheux* 1871, h/t (20x27) : **DKK 10 000** – STOCKHOLM, 14 nov. 1990 : *Poules et canards à l'orée d'un bois*, h/t (39x26) : **SEK 4 500** – COPENHAGUE, 6 déc. 1990 : *Chienne de chasse avec ses petits autour d'une gamelle dans une cour de ferme*, h/t (70x84) : **DKK 45 000** – LONDRES, 15 jan. 1991 : *Chiens de meute poursuivant un renard* 1886, h/t/pan. (45x54) : **GBP 1 540** – COPENHAGUE, 1ᵉʳ mai 1991 : *Cavalier caucasien*, h/t (28x39) : **DKK 10 500** – COPENHAGUE, 29 août 1991 : *Un chien Saint-Bernard* 1899, h/t (29x33) : **DKK 5 800** – LONDRES, 7 avr. 1993 : *Portrait du chien Knar* 1905, h/t (51x41) : **GBP 2 185** – COPENHAGUE, 5 mai 1993 : *Cheval dans une cour* 1895, h/t (27x35) : **DKK 5 000** – COPENHAGUE, 16 nov. 1994 : *Trois petits chiots* 1905, h/t/pap. (32x42) : **DKK 16 500** – LONDRES, 22 fév. 1995 : *Teckels au repos*, h/t (40x57) : **GBP 2 990** – LONDRES, 17 nov. 1995 : *Chambre dans une maison rustique* 1909, h/t (33,4x26,4) : **GBP 3 220** – LONDRES, 21 mars 1997 : *Un œil alerte*, h/t (24,8x37,5) : **GBP 6 670**.

SIMONSEN Sören
Né le 2 mai 1843 à Ribe. Mort le 2 mai 1900 à Aalborg. XIXᵉ siècle. Danois.
Peintre de compositions religieuses, peintre de compositions murales, dessinateur.
Il fut élève de l'académie des beaux-arts de Copenhague. Il enseigna le dessin à l'académie d'Aarhus. Il travailla pour les églises de cette ville et de Fredericia.

SIMONSON Anna, *Miss*
Morte le 17 février 1947. XXᵉ siècle. Britannique.
Peintre d'intérieurs, paysages urbains.
Il participa aux expositions de la Royal Academy de Londres.

SIMONSON David
Né le 15 mars 1831 à Dresde. Mort le 8 février 1896 à Dresde. XIXᵉ siècle. Allemand.
Peintre de portraits.
Il fut élève de l'Académie de Dresde.
MUSÉES : DRESDE (Gal. mod.) : *Portrait de sa femme* – DRESDE (Mus. mun.) : *Portrait de l'acteur K. Porth le Jeune.*
VENTES PUBLIQUES : NEW YORK, 24 mai 1989 : *Portrait d'homme* 1886, h/t (60,3x52,1) : **USD 11 000**.

SIMONSON-CASTELLI Ernst Oskar ou Simonson-Kastelli
Né le 20 novembre 1864 à Dresde. Mort le 29 juillet 1929 à Dresde. XIXᵉ-XXᵉ siècles. Allemand.
Peintre d'histoire, portraits, intérieurs, paysages.
Il fut élève de l'académie des beaux-arts de Munich et Ferdinand Pauwels.
MUSÉES : DRESDE : *Revue des troupes à Dresde le 23 avril 1898* – *Funérailles du prince Albert de Saxe* – LUBECK : *Le Théologue* – Moscou (Mus. Roumianzeff) : *Héro et Léandre* – SCHWERIN : *Gloria deo* – *Un Rayon de soleil* – *Intérieur hollandais.*
VENTES PUBLIQUES : COLOGNE, 19 oct 1979 : *Barques de pêche*, h/t (70x40) : **DEM 1 800**.

SIMONSSON Birger Jörgen
Né le 3 mars 1883 à Uddevalla. Mort en 1938. XXᵉ siècle. Suédois.
Peintre de genre, portraits, paysages, natures mortes.
Il fut élève de Kristian Zahrtmann à Copenhague et de Matisse à Paris.
Si ses portraits se maintiennent dans la tradition, il a pris place avec Isaac Grünewald et Gösta Sandels, à la tête de la nouvelle école suédoise, particulièrement grâce à ses paysages où l'émotion procède aisément d'une maîtrise consommée d'un métier apparemment simple.
MUSÉES : GÖTEBORG – STOCKHOLM.
VENTES PUBLIQUES : GÖTEBORG, 23 mars 1976 : *Deux jeunes femmes sur la plage*, h/t (120x101) : **SEK 7 300** – GÖTEBORG, 13

avr. 1983 : *Jeune fille à la cigarette* 1928, h/t (100x75) : **SEK 10 500** – LONDRES, 16 mars 1989 : *Paysage boisé près de Gothenberg*, h/pan. (45,5x55,5) : **GBP 2 200** – GÖTEBORG, 18 mai 1989 : *Paysage depuis Telemarken*, h/t (49x59) : **SEK 27 000** – STOCKHOLM, 14 juin 1990 : *Modèle nu allongé dans un paysage*, h/t (62x79) : **SEK 24 000** – STOCKHOLM, 5-6 déc. 1990 : *Paysage de la région de Telemarken en Norvège*, h/t (35x45) : **SEK 6 700**.

SIMONSZ Albert. Voir l'article MOSTAERT Jan

SIMONSZ Claes et Mouryn. Voir WATERLAND

SIMONSZ-HAMERSVELT Evert. Voir HAMERSVELT Evert Simonsz

SIMONT GUILLEN José
Né en 1875 à Barcelone (Catalogne). Mort en 1968 à Caracas (Venezuela). XXᵉ siècle. Actif aussi en France. Espagnol.
Peintre de compositions animées, scènes de genre, portraits, dessinateur, illustrateur.
Il fut élève de Nonell et de Mir à l'École des Beaux-Arts de Barcelone. Il séjourna à Paris, à partir de 1898, puis à New York de 1921 à 1932. Il revint alors en France, pour s'établir définitivement dans son pays natal en 1947.
Il a commencé comme illustrateur de contes et de nouvelles pour enfants dans *Le Noël*, le *Journal de la Jeunesse* et *Le Monde Illustré*, puis il a collaboré à des journaux catholiques et à des revues féminines françaises, avant de travailler pour des publications anglaises et allemandes.
BIBLIOGR. : In : *Cien Anos de pintura en Espana y Portugal, 1830-1930*, Antiqvaria, t. X, Madrid, 1993.
VENTES PUBLIQUES : VERSAILLES, 4 oct. 1981 : *Couple espagnol au café à Barcelone* 1898, h/t (43,5x35) : **FRF 15 000**.

SIMONY
XVIIIᵉ siècle. Français.
Sculpteur de sujets religieux.
Il exécuta des sculptures sur bois dans la chapelle du château de Versailles.

SIMONY Alexandre
Né à Coreil. XVIIIᵉ siècle. Français.
Sculpteur.
Il travaillait à Nancy en 1748.

SIMONY Antal ou Anton
Né en 1821 à Kecskemet. Mort en 1892 à Budapest. XIXᵉ siècle. Hongrois.
Peintre de portraits.
Il fit ses études à Vienne et à Paris.

SIMONY Dominique
XVIIIᵉ siècle. Travaillant de 1704 à 1724. Français.
Sculpteur.
Il exécuta des sculptures à Versailles, à Paris et aux châteaux de Saint-Germain-en-Laye et de Marly.

SIMONY Julius
Né le 14 septembre 1785 à Berlin. Mort le 24 novembre 1835 à Berlin. XIXᵉ siècle. Allemand.
Sculpteur.
Élève de Gottfried Schadow. Il exposa à Berlin à partir de 1802. Il excella dans les portraits en buste.

SIMONY Stefan
Né le 26 novembre 1860 à Vienne. Mort en 1950. XIXᵉ-XXᵉ siècles. Autrichien.
Peintre de genre, portraits, animaux, graveur.
Il fut élève de l'académie des beaux-arts de Vienne, de Christian Griepenkerl et de Josef Huber.
VENTES PUBLIQUES : VIENNE, 14 sep. 1976 : *Jour d'été à Florisdorf* 1914, h/t (78x119) : **ATS 90 000** – VIENNE, 10 juin 1980 : *Aigrettes dans un paysage*, h/pan. (20x27,5) : **ATS 30 000** – VIENNE, 15 sep. 1982 : *Vue de Dürnstein*, h/t (71x95) : **ATS 35 000** – VIENNE, 5 déc. 1984 : *Spitz sur le Danube* 1919, h/t (58x73) : **ATS 90 000** – VIENNE, 11 déc. 1985 : *Le jardin d'acclimatation de Schönbrunn* 1911, h/t (63x86) : **ATS 80 000** – LONDRES, 8 oct. 1986 : *Personnages au bord d'un lac du zoo de Schönbrunn* 1911, h/t (62x84) : **GBP 12 000** – LONDRES, 11 juin 1997 : *Personnages au bord d'un étang au zoo de Schönbrunn* 1911, h/t (62x84) : **GBP 12 650**.

SIMOS
Antiquité grecque.
Peintre.
Pline mentionne trois peintures de cet artiste. Peut-être identique au sculpteur de même nom.

SIMOS I

Originaire de Chypre. III^e siècle avant J.-C. Actif dans la seconde moitié du III^e siècle avant J.-C. Antiquité grecque.
Sculpteur.
Le Musée du Louvre de Paris conserve de lui deux socles en marbre ayant supporté les statues d'Hippomaque et de Dionysos.

SIMOS II

II^e siècle avant J.-C. Antiquité grecque.
Sculpteur.
Il a sculpté les statues de *Callistrate* et d'*Aristandride, père et fils.*

SIMOSSI Gabriella

XX^e siècle. Française.
Sculpteur.
Elle crée des objets chargés de symboles, dans lesquels se nouent éléments prélevés de la réalité la plus quotidienne et formes inquiétantes, que l'on hésite à identifier.

SIMOSVIKI A.

Peintre de genre.
Cité par miss Florence Levy.
VENTES PUBLIQUES : NEW YORK, 13 jan. 1911 : *La Bonne Histoire* : USD 125.

SIMOTOVA Adriena

Née le 6 juillet 1926 à Prague. XX^e siècle. Tchécoslovaque.
Graveur de compositions animées, figures, peintre de collages, sculpteur, auteur d'installations.
Elle fit ses études, de 1943 à 1950, dans les écoles d'art de Prague, où elle vit et travaille.
Elle participe à des expositions collectives en Tchécoslovaquie et à l'étranger : 1965 Biennale de San Marin et Monaco ; 1966 Konsthallen d'Uppsala ; 1967 Galerie municipale de Turin et musée d'Oslo ; 1969 galerie La Hune à Paris ; 1970 Biennale internationale d'Art Graphique à Florence ; 1981 musées d'art moderne d'Osaka et Kyoto ; 1983, 1985 Centre Georges Pompidou à Paris ; 1985, 1987 musée du XX^e siècle à Vienne ; 1988 Hirschhorn Museum de Washington, IV^e Triennale internationale du dessin à Wroclaw ; 1990 musée du Luxembourg à Paris. Elle montre ses œuvres dans des expositions personnelles, surtout à Prague à partir de 1960, ainsi que : 1976 Chicago, 1978 Konsthallen d'Uppsala, 1981 Biennale de gravure de Ljubljana, 1982 Berlin, 1983 et 1991 galerie de France à Paris, 1986 Maison des Arts de Brno...
D'un joli trait synthétique et preste, elle met toutes sortes de personnages en mouvement pour on ne sait quelles occupations urgentes. Elle poursuit également un travail de sculpteur, à partir de papier de soie et parfois de papier d'emballage, réalisant des objets légers, aériens, d'apparence fragile, peints dans des camaïeus de gris, qu'il lui arrive de présenter sur un socle (table), seuls ou associés. On cite *Petit Miroir* ; *La Table sacré* ; *Le Masque.* Dessinateur, elle exploite les caractéristiques du papier de soie, utilisant la mine de plomb, parfois le pastel.
BIBLIOGR. : Catalogue de l'exposition : *Les Pragois – Les Années de silence*, PACA, Présence de l'Art contemporain, Angers, 1990 – Catalogue de l'exposition : *Simotova*, Galerie de France, Paris, 1991.

SIMOV Victor Andreevitch

Né en 1848 à Moscou. Mort en 1935 à Moscou. XIX^e-XX^e siècles. Russe.
Peintre, peintre de décors de théâtre.
Il fut élève de l'institut de peinture, sculpture et architecture de Moscou, dans l'atelier de Vassili Perov, Ilarion Prianichnikoff et Alexei Savrasov.
Il a travaillé dans le monde du théâtre, réalisant notamment un atelier de décors expérimentaux.
BIBLIOGR. : In : Catalogue de l'exposition : *Paris-Moscou*, Centre Georges Pompidou, Paris, 1979.

SIMPKIN T.

XVIII^e siècle. Actif à Londres à la fin du XVIII^e siècle. Britannique.
Paysagiste.
Il exposa à Londres de 1786 à 1794.

SIMPKINS

XVIII^e siècle. Actif à Londres en 1780. Britannique.
Graveur d'ex-libris.

SIMPKINS Henry John

Né en 1906. XX^e siècle. Canadien.
Peintre de paysages, aquarelliste.
VENTES PUBLIQUES : MONTRÉAL, 23-24 nov. 1993 : *Montréal depuis Pine avenue*, aquar. (50,6x79,6) : **CAD 800.**

SIMPLICE

Mort en 1654. XVII^e siècle. Vénitien, travaillant à Rome. Italien.
Peintre.
Élève de Brusasorci. Il était moine.

SIMPLICIANO da Palermo

XVI^e siècle. Italien.
Peintre.
Membre de l'ordre des Augustins. Le Musée National de Palerme conserve de lui une *Crucifixion*, datée de 1514.

SIMPLICIO Alexandre

XIX^e siècle. Actif à Lisbonne dans la première moitié du XIX^e siècle. Portugais.
Peintre.
Il travailla à Lisbonne et à Rio de Janeiro. Le musée de Vire conserve de lui *Portrait d'un inconnu* (miniature).

SIMPOL Claude. Voir SAINT-PAUL Claude

SIMPRONE Guglielmo

XVII^e siècle. Actif dans la première moitié du XVII^e siècle. Italien.
Peintre.
Il travailla à Turin en 1628.

SIMPSON Agnes

XIX^e siècle. Actif à Londres de 1827 à 1848. Britannique.
Portraitiste et miniaturiste.

SIMPSON Charles Walter

Né le 8 mai 1885 à Canberley. Mort en 1971. XX^e siècle. Britannique.
Peintre de compositions animées, scènes de chasse, animaux, paysages, marines, peintre à la gouache.
Il participa aux expositions de la Royal Scottish Academy en 1924 et 1949. Il subit l'influence de Lijefors et des Japonais.
Il a souvent traité des sujets avec des chevaux, en course ou en chasse à courre, et des oiseaux marins.

Charles Simpson

VENTES PUBLIQUES : NEW YORK, 7 juin 1985 : *Avant le Derby* ; *Aprés le Derby*, gche, une paire (54,6x76,2) : **USD 9 000** – LONDRES, 13 nov. 1986 : *Ducks on the stream at Clapper Mill, Lamorna*, h/t (53,5x79,5) : **GBP 7 000** – LONDRES, 13 mai 1987 : *Ascot*, gche (51x76) : **GBP 22 000** – NEW YORK, 9 juin 1988 : *Chasse à courre*, gche/pap. (54,6x92,8) : **GBP 7 700** – LONDRES, 9 juin 1988 : *La forêt de Wardley*, gche (66,3x98,8) : **GBP 1 980** – LONDRES, 8 mars 1990 : *Le Farndale à Blakey Ridge dans le Yorkshire*, gche (52,1x72,5) : **GBP 5 500** – LONDRES, 27 sep. 1991 : *Passage de la haie au Grand National*, h/t (71x102) : **GBP 2 200** – LONDRES, 15 mars 1994 : *Études de canards*, peint. or, argent et h/pan., paravent en trois parties (en tout 152,4x210,8) : **GBP 1 725** – LONDRES, 13 nov. 1996 : *Prix du Couronnement, Ascot 1928*, gche (53x75) : **GBP 4 600.**

SIMPSON Charles Walter

Né en 1878. Mort en 1942. XX^e siècle. Canadien.
Peintre de paysages.
VENTES PUBLIQUES : TORONTO, 17 mai 1976 : *Wolfe's Cove, Quebec*, h/pan. (25x33) : **CAD 450** – LONDRES, 17 sep. 1980 : *On the way to the paddock*, gche (36x52,5) : **GBP 420.**

SIMPSON Clara D. Voir DAVIDSON

SIMPSON Edna, Mrs Huestis

Née le 26 novembre 1882 à Troy (New York). XX^e siècle. Américaine.
Peintre de miniatures.
Elle fut élève de l'Art Students' League de New York et fut membre de la Fédération américaine des arts.

SIMPSON Eugénie

XIX^e siècle. Active à Hackney. Britannique.
Peintre.
Elle exposa à Londres, notamment à la Royal Academy et à Suffolk Street de 1882 à 1887, particulièrement des fleurs. Le Musée de Cape-Town conserve d'elle *Cathédrale de Lichfield* (aquarelle).

SIMPSON Francis
Né en 1796. Mort le 29 juillet 1865 à Stamford. XIXᵉ siècle. Britannique.
Dessinateur amateur.
Antiquaire, il a publié un volume de dessins de fonts baptismaux.

SIMPSON G.
XVIIIᵉ siècle. Actif à Londres. Britannique.
Peintre de portraits et miniaturiste.
Il exposa à Londres à la Royal Academy de 1799 à 1806.

SIMPSON Henry
Né en 1853 à Narton. Mort le 31 août 1921 à Londres. XIXᵉ-XXᵉ siècles. Britannique.
Peintre de genre.
Il exposa à Londres, à la Royal Academy en 1886 et 1888.
MUSÉES : LA HAYE (Mus. Mesdag) : *Tête de jeune fille.*
VENTES PUBLIQUES : LONDRES, 6 nov. 1985 : *Le portrait de la mosquée* 1898, aquar. (35x21) : **GBP 750.**

SIMPSON Herbert W.
Né le 23 février 1875 à Chelsea. Mort le 19 février 1958 à Madrid. XXᵉ siècle. Actif en Espagne. Britannique.
Peintre de portraits, paysages.
Ayant perdu son père à l'âge de neuf ans, il dut travailler dès quatorze ans et suivit les cours du soir aux écoles d'art de Westminster et Lambeth, où il reçut les encouragements de William Mouat Loudan. Il s'installa en Cornouailles, puis en Espagne en 1936. En 1941, il séjourna en Dalmatie.
Il exposa au Royal Institute of Painters, à la Royal Society of British Artists, à la Royal Academy.
Il eut de nombreuses commandes de portraits. Il peignit des paysages et fut attiré dès 1922 par l'Espagne.
VENTES PUBLIQUES : MADRID, 19 déc. 1974 : *Portrait de Pio Baroia* : **ESP 95 000.**

SIMPSON John
XVIIIᵉ siècle. Irlandais.
Peintre de paysages.
Actif à Dublin de 1745 à 1750, il était également marchand de tableaux.

SIMPSON John
Né en 1782 à Londres. Mort en 1847 à Londres. XIXᵉ siècle. Britannique.
Peintre de portraits.
Père de Philip Simpson. Il fit ses études à la Royal Academy et fut longtemps l'aide de Thomas Lawrence. Il fut peintre du roi de Portugal en 1834. Il exposa à Londres, notamment à la Royal Academy, à la British Institution et à Suffolk Street de 1807 à 1847.
MUSÉES : DUBLIN : *Le roi Guillaume IV* – ÉDIMBOURG (Gal. nat.) : *L'amiral sir Ch. Napier* – LISBONNE (Mus. nat.) : *Auguste, duc de Leuchtenberg – Marie II da Gloria, reine du Portugal* – Pierre Iᵉʳ, *empereur du Brésil* – LONDRES (Nat. Portrait Gal.) : *Frederik Marryat – John Burnet.*
VENTES PUBLIQUES : PARIS, 20 fév. 1931 : *Portrait de Maria da Gracia, reine de Portugal,* attr. : **FRF 380** – LONDRES, 18 nov. 1988 : *Portrait de Miss Mary Simpson portant une courte veste rose sur une robe blanche,* h/t (76x63,5) : **GBP 6 600.**

SIMPSON John
XIXᵉ siècle. Actif à Londres. Britannique.
Peintre de portraits, miniatures.
Il exposa à Londres de 1831 à 1871, en particulier des miniatures sur émail.

SIMPSON Joseph, l'Ancien
XVIIᵉ-XVIIIᵉ siècles. Britannique.
Graveur de portraits, marines.
Actif à Londres vers 1710, il grava au burin, surtout des marines, d'après Monamy, Vandevelde, Wootton et Wyke, ainsi que quelques portraits et des blasons.

SIMPSON Joseph, le Jeune
Mort en 1736. XVIIIᵉ siècle. Britannique.
Graveur.
Fils de Joseph Simpson l'Ancien.

SIMPSON Joseph
Né en 1879 à Carliste. Mort en 1939. XXᵉ siècle. Britannique.
Peintre de portraits, paysages, dessinateur, illustrateur, graveur.
Il exposa à Londres à partir de 1897 et participa aux expositions

de la Royal Scottish Academy de 1898 à 1915. Il fut un des plus importants caricaturistes de son époque.
MUSÉES : ÉDIMBOURG (Gal. d'Art) : *Portrait d'Edouard VII d'Angleterre* – un paysage.
VENTES PUBLIQUES : ÉDIMBOURG, 26 avr. 1990 : *Le turban vert,* h/t (48,2x40,5) : **GBP 7 700.**

SIMPSON Lorna
Née en 1960 à Brooklyn (New York). XXᵉ siècle. Américaine.
Artiste. Conceptuel.
Elle fut élève de l'université de San Diego puis de la School of Visual Arts de New York.
Elle participe à de très nombreuses expositions collectives depuis 1982 : 1984 Allen Memorial Art Museum d'Oberlin ; depuis 1987 régulièrement New Museum of Contemporary Art de New York ; 1988 Institute of Contemporary Art de Boston ; 1990 Biennale de Venise ; 1991 Biennale du Whitney Museum of American Art à New York ; 1992 Institut du Monde arabe à Paris ; 1993 Art Prospekt à Francfort. Elle montre ses œuvres dans des expositions personnelles régulièrement depuis 1985 : 1985 San Diego ; 1988 Toronto ; 1989 Wadsworth Atheneum Museum de Hartford ; 1990 Museum of Modern Art de New York, Art Museum de Denver et de Portland ; 1991 Center for exploratory and perceptual Art à Buffalo ; 1993 Contemporary Arts Museum de Houston ; 1994 Whitney Museum of American Art à New York ; 1995 Albrecht Kemper Museum de St Joseph ; 1997 Art Museum of Dade County de Miami.
Artiste noire américaine, elle travaille à partir de textes et de photographies, réalisant parfois des installations sonores. Elle met en scène le corps de la femme noire et interroge les stéréotypes qui la définissent usuellement.
MUSÉES : NEW YORK (Whitney Mus. of American Art) – SAN DIEGO (Mus. of Contemp. Art).
VENTES PUBLIQUES : NEW YORK, 11 nov. 1993 : *Porteuse d'eau,* photo. et acryl./Plexiglas, installation (138,4x205,7) : **USD 19 550** – NEW YORK, 23 fév. 1994 : *Sans titre* 1989, deux grav. noire et blanche sur fond de polyester encadrées par l'artiste avec deux plaques de plastique imprimées d'un texte (110,5x95,3) : **USD 6 900** – NEW YORK, 5 mai 1994 : *Lecture d'épreuves* 1989, photo. gélatine aux sels d'argent et plastique en 4 parties (106,7x106,7) : **USD 8 050** – NEW YORK, 8 mai 1996 : *Paysage/parties du corp II* 1992, montage de deux grav. polaroïd avec du Plexiglas gravé dans un cadre de l'artiste (125,7x52,1) : **USD 5 175.**

SIMPSON Maria E., Mrs. Voir BURT Maria E., Miss
SIMPSON Matthew
XVIIᵉ siècle. Britannique.
Peintre et miniaturiste.
Après avoir été professeur de dessin des enfants de Charles Iᵉʳ, il alla travailler en Suède. Il signa *M.S.*

SIMPSON Philip
XIXᵉ siècle. Actif à Londres au début du XIXᵉ siècle. Britannique.
Peintre de genre et portraitiste.
Fils de John Simpson, il exposa à la Royal Academy, à la British Institution et à la Society of British Artists, de 1824 à 1837. Le Victoria and Albert Museum, à Londres, conserve de lui : *Je veux me battre.*

SIMPSON Sylvia Salazar
XXᵉ siècle. Américaine.
Artiste.
Elle participe à des expositions collectives : *De Bonnard à Baselitz – Dix Ans d'enrichissements du cabinet des estampes 1978-1988* à la Bibliothèque nationale à Paris en 1992.
Elle a réalisé des livres d'artiste.
MUSÉES : PARIS (BN, Cab. des Estampes).

SIMPSON T.
XVIIIᵉ-XIXᵉ siècles. Actif à Londres de 1790 à 1815. Britannique.
Graveur au burin.
Il grava des scènes de chasse et des portraits.

SIMPSON T. M.
XIXᵉ siècle. Actif à Londres dans la première moitié du XIXᵉ siècle. Britannique.
Peintre de genre et portraitiste.
Il exposa à Londres de 1804 à 1821.

SIMPSON Thomas
XVIIIᵉ siècle. Actif à Londres de 1765 à 1778. Britannique.
Graveur au burin et aquarelliste.

SIMPSON W. Graham
XIX[e] siècle. Britannique.
Peintre de miniatures.
Il exposa à Londres, notamment à la Royal Academy et à Suffolk Street à partir de 1878.

SIMPSON William
XVII[e] siècle. Travaillant de 1635 à 1646. Britannique.
Graveur au burin.

SIMPSON William
Né le 28 octobre 1823 à Glasgow. Mort le 17 août 1899 à Willesden. XIX[e] siècle. Britannique.
Peintre d'histoire, sujets militaires, batailles, aquarelliste, graveur, dessinateur.
Il fut d'abord apprenti imprimeur lithographe, puis apprenti dessinateur. En 1851, il vint à Londres et fut employé à exécuter des vues de l'Exposition universelle. En 1854, il partit pour la Crimée et y fut dessinateur pour la maison Colmagny, qui publia quatre-vingts chromolithographies d'après ses dessins. La reine Victoria lui commanda un tableau de la bataille de Balaklava, et dans la suite, il peignit de nombreuses aquarelles pour cette souveraine sur d'importants événements de son règne. En 1859, il alla aux Indes et en rapporta deux cent cinquante aquarelles relatives à la grande insurrection. Cinquante seulement furent reproduites dans un album, *India Ancient and Modern* (1867). En 1866, il devint dessinateur à l'*Illustrate London News*. Il visita Moscou avec le Prince de Galles (futur Edward VII) et la princesse de Galles. En 1868, il accompagna l'expédition d'Abyssinie. Durant la guerre de 1870-1871, il suivit les opérations et passa à Paris la période de la Commune. Il suivit encore la guerre de l'Afghanistan en 1878. Il fut élu membre du Royal Institute en 1874 et prit fréquemment part à ses expositions.
L'œuvre de William Simpson est considérable.

Musées : LE CAP : *Près de Grahamstown* – ÉDIMBOURG : *Campement d'une division en Crimée*, aquar. – GLASGOW : *Vues de Glasgow* vers 1840 – LONDRES (Victoria and Albert Mus.) : quarante-quatre aquarelles des Indes – NICE : *La reine Victoria et le prince Albert visitant le Resolute*, commandé par un descendant de Franklin.
Ventes Publiques : LONDRES, 9 mai 1979 : *Paysage des Indes* 1884, aquar. et cr. reh. de blanc (37x54,5) : **GBP 800** – LONDRES, 6 mai 1981 : *Les Pyramides au crépuscule* 1875, aquar. avec reh. de blanc (47,5x69) : **GBP 1 100** – LONDRES, 26 jan. 1984 : *Parnassus and Helicon from Corinth* 1870, aquar./traits de cr. (37,5x59,5) : **GBP 3 200** – LONDRES, 29 oct. 1985 : *Glassalt-Shiel, Loch, Muick : Queen Victoria driving in her carriage* 1882, aquar. reh. de blanc (25,3x43) : **GBP 7 000** – LONDRES, 13 mars 1986 : *La Porte Nikolsky, Kremlin, Moscou* 1883, aquar./traits de cr. reh. de gche (38x27,5) : **GBP 2 400** – LONDRES, 12 mars 1987 : *Durbah à Shaikabad* 1860, aquar. et gche/traits de cr. (34x45,5) : **GBP 1 500** – TEL-AVIV, 4 oct. 1993 : *Jérusalem* 1880, aquar. avec reh. de blanc (19,5x28,3) : **USD 10 350** – PERTH, 30 août 1994 : *Épisode de la guerre de Crimée : la charge de la grande brigade de cavalerie* 1854, aquar. et cr. (26,5x41,5) : **GBP 1 495**.

SIMROCK-MICHAEL Margarete
Née le 19 mai 1870 à Leipzig. XIX[e]-XX[e] siècles. Allemande.
Peintre de portraits.
Elle fut élève de Karl Gussow, Franz Skarbina et de Moritz Müller. Il vécut et travailla à Altenbourg.

SIMS Charles. Voir aussi **SIMMS**

SIMS Charles
Né le 28 janvier 1873 à Islington (Londres). Mort le 13 avril 1928 à Saint-Boswells (Comté de Roxburgh). XIX[e]-XX[e] siècles. Britannique.
Peintre de genre, portraits, paysages, graveur.
Il fut élève de Jules Lefebvre et Benjamin Constant. Il entra en 1893 dans les écoles de la Royal Academy à Londres, où il obtint une médaille d'argent en 1893, le prix Landseer en 1895, et dont il fut associé à partir de 1909. Il séjourna aux États-Unis en 1925, 1926. Il participa à Paris au Salon des Artistes Français, il reçut une médaille de troisième classe en 1900.
Il avait peint tout d'abord s'inspirant de thèmes fantasques ou légendaires. Son beau métier lui valut ensuite un considérable

succès comme portraitiste. Il revint à des thèmes mystiques, exprimés par des formes presque abstraites, avant de se suicider.

SIMS

Musées : LEEDS : *Chanson à boire* – LONDRES (Tate Gal.) : *La Fontaine – La Forêt au-delà du monde* – PARIS (anc. Mus. du Luxembourg) : *L'Enfance*.
Ventes Publiques : LONDRES, 27 jan. 1922 : *The henwife* : **GBP 46** – LONDRES, 16 fév. 1923 : *Les échassiers*, dess. : **GBP 33** – LONDRES, 5 mars 1926 : *Water Babies* : **GBP 204** – LONDRES, 29 avr. 1927 : *Paysage du Kent* : **GBP 105** – LONDRES, 20 juil. 1928 : *Quelques-uns passent* : **GBP 336** – NEW YORK, 5 mai 1932 : *Le pays fantastique* : **USD 200** – PARIS, 6 juil. 1950 : *La promenade des nonnes*, aquar. : **FRF 1 500** – LONDRES, 18 juil. 1969 : *The beautiful is fled* : **GNS 1 100** – LONDRES, 9 avr. 1980 : *La chasse aux papillons*, h/t (121x136) : **GBP 15 500** – LONDRES, 19 mai 1982 : *Mère et enfants chassant des papillons* vers 1903, h/t (117x131) : **GBP 7 000** – LONDRES, 27 nov. 1984 : *L'étudiant et l'Amour* 1898, h/t (81x117) : **GBP 9 500** – NEW YORK, 23 mai 1985 : *Enfants dans un paysage*, h/t mar./isor. (71,5x91,4) : **USD 4 000** – LONDRES, 12 nov. 1986 : *A mother and her young boy catching butterflies*, h/t (115x130) : **GBP 13 000** – LONDRES, 29 juil. 1988 : *Je suis les Abysses et je suis la Lumière*, fus. et craie noire/lav., étude (72x93,5) : **GBP 792** – LONDRES, 3 mai 1990 : *Nymphes dans un paysage pastoral*, gche et cr. (34,5x44) : **GBP 1 815** – LONDRES, 7 oct. 1992 : *Maternité heureuse*, techn. mixte/cart. (39,5x53,5) : **GBP 1 540** – LONDRES, 9 nov. 1992 : *Paysage du Kent*, h/t (35,5x99) : **GBP 1 980** – LONDRES, 13 nov. 1992 : *L'éveil de Titanis* 1896, h/t (69,2x35,6) : **GBP 15 950** – LONDRES, 3 mars 1993 : *L'adoration de l'enfant*, h/t (35,5x43) : **GBP 4 715** – NEW YORK, 15 oct. 1993 : *Les baigneuses*, h/t (63,5x76,8) : **USD 1 840** – LONDRES, 10 mars 1995 : *Romance*, h/t/cart. (49,6x58,4) : **GBP 3 450**.

SIMS G.
Mort en 1840. XIX[e] siècle. Britannique.
Aquarelliste, peintre de paysages.
Membre de la New Water-Colours Society. Il exposa à Londres de 1829 à 1840. Le Musée de Dublin conserve de lui : *Pâturage*.

SIMS William
XIX[e] siècle. Actif à Londres. Britannique.
Peintre de portraits et de paysages.
Il exposa à Londres de 1821 à 1867.

SIMSON David
Né en 1803 à Dundee. Mort le 27 mars 1874 à Edimbourg. XIX[e] siècle. Britannique.
Peintre de paysages, modeleur.
Frère de George et de William Simson. La Galerie nationale d'Edimbourg conserve de lui le buste de son frère *William Simson*.

SIMSON George
Né en 1791 à Dundee. Mort en 1862 à Edimbourg. XIX[e] siècle. Britannique.
Peintre de genre, portraits, graveur.
Frère de David et de William Simson. Membre de la Royal Scottish Academy en 1862. Le Musée d'Édimbourg conserve de lui : *Jeune fille à la fontaine*.
Ventes Publiques : PERTH, 19 avr. 1977 : *Paysage boisé à la rivière avec pêcheur*, h/t (75x62) : **GBP 700**.

SIMSON John
XVI[e] siècle. Britannique.
Peintre de compositions murales.
Il travailla à Westminster Hall de Londres en 1552.

SIMSON Margaret et **Theodore Spicer.** Voir **SPICER-SIMSON**

SIMSON William
Né en 1800 à Dundee. Mort le 29 août 1847 à Londres. XIX[e] siècle. Britannique.
Peintre de genre, paysages, marines, aquarelliste.
Frère de David et de George Simson, il fut élève de la Trustee's Academy d'Édimbourg et élu membre de la Royal Scottisch Academy en 1830. Après un séjour de trois ans en Italie, il se fixa à Londres en 1838.
Musées : ÉDIMBOURG : *Scène en Hollande – Coucher de soleil, Solway Moss – Bateaux sur la Meuse, à Dordrecht – Cottage d'un chevrier – Paysage* – une aquarelle – LONDRES (Victoria and Albert

Mus.) : aquarelles – LONDRES (Gal. Nat.) : *Portrait du peintre John Burnet.*

VENTES PUBLIQUES : LONDRES, 4 fév. 1972 : *L'Arrestation de Guillaume Tell* : **GNS 380** – LONDRES, 16 juil. 1976 : *Barques sur la rivière Maas,* h/t (52x77,5) : **GBP 900** – LONDRES, 20 juil 1979 : *L'Attente de la gondole* 1837, h/pan. (78,6x111,6) : **GBP 1 500** – LONDRES, 22 avr. 1983 : *The end of the day : William Scrope on a white pony with his keepers, and the day's bag,* h/t (89,5x115,6) : **GBP 15 000** – GLASGOW, 5 fév. 1986 : *Une famille hollandaise* 1838, h/t (112x142) : **GBP 3 000** – LONDRES, 14 mars 1990 : *La charrette attelée d'une chèvre à Kensington Gardens* 1846, h/cart. (37x46,5) : **GBP 8 580** – NEUILLY, 15 déc. 1991 : *Le Grand Canal à Venise* 1837, h/pan. (84x117,5) : **FRF 80 000** – AUCHTERARDER (Écosse), 26 août 1997 : *Le Château de Rubens* 1840, h/pan. (50x61) : **GBP 10 350.**

SIMUNOVIC Frano
Né en 1908 à Dicmo (Dalmatie). XXᵉ siècle. Yougoslave.
Peintre de paysages.
Il fut élève de l'académie des beaux-arts de Zagreb, puis séjourna en Espagne, France, Italie.
Il a réalisé des paysages austères inspirés de la région Dalmatinska Zagora, qui tendent vers l'abstraction, et dont il a rendu la beauté de la structure et des constituants géologiques.
BIBLIOGR. : In : *Dict. univers. de la peinture,* Le Robert, t. VI, Paris, 1975.

SIMYAN Victor Étienne
Né le 18 septembre 1826 à Saint-Gengoux (Saône-et-Loire). Mort en 1886 à Londres (?). XIXᵉ siècle. Français.
Sculpteur.
Élève de Jouffroy et Pradier. Il exposa au Salon entre 1855 et 1861 ; reçut une médaille de troisième classe en 1857. Il alla fonder à Londres une fabrique de poteries d'art. Le musée d'Avignon conserve de lui *L'art étrusque représenté par une femme assise* (statue en marbre) et le musée de Tournus, *Buste de J. B. Greuze* et *Souvenir.*

SINAI Samuel
Né le 1ᵉʳ mai 1915 à Smyrne. XXᵉ siècle. Actif et naturalisé en France. Turc.
Peintre de paysages urbains, natures mortes.
Après avoir fréquenté l'école des beaux-arts de Marseille de 1933 à 1939, il est mobilisé et fait prisonnier. À son retour de captivité, il entre à l'école des beaux-arts de Paris dans l'atelier Souverbie.
Il participe à Paris aux Salons d'Automne, des Artistes Français, et des Indépendants, groupement dont il fut membre sociétaire à partir de 1948.
Il s'est spécialisé dans les natures mortes et les vues de Paris.
MUSÉES : BEIT URI (Israël).

SINAIEFF-BERNSTEIN Léopold Séménovitch
Né à Vilna. XIXᵉ siècle. Russe.
Sculpteur.
Il fut élève de Dalou. Il participa aux Salons de Paris, obtenant une mention honorable en 1893, et une médaille d'argent en 1900 lors de l'Exposition universelle. Il fut fait chevalier de la Légion d'honneur en 1903, l'année même où il obtint une médaille de troisième classe.
MUSÉES : SAINT-PÉTERSBOURG (Mus. russe) : *Le Sommeil.*

SINAISKI Viktor
Né en 1893 à Marioupol. Mort en 1968 à Léningrad. XXᵉ siècle. Russe.
Sculpteur de bustes.
Il fut élève de l'école d'art d'Odessa et travailla dans les Vhutemas de Léningrad, où il enseigna par la suite, ainsi qu'à l'Institut de Peinture, Sculpture et Architecture de l'académie des arts de Léningrad.
Il a réalisé le buste de Lassalle érigé sur la perspective Neski à Léningrad.
BIBLIOGR. : In : Catalogue de l'exposition : *Paris-Moscou,* Centre Georges Pompidou, Paris, 1979.
MUSÉES : SAINT-PÉTERSBOURG (Mus. russe) : *Buste de Lassalle* 1918, granit, copie.

SINAVE
XVIIIᵉ-XIXᵉ siècles. Actif à Loo. Éc. flamande.
Sculpteur.
Il a sculpté une *Statue équestre de Joseph II* à l'Hôtel de Ville de Furnes.

SINCLAIR Alexandre Garden
Né en 1859. Mort en 1930. XIXᵉ-XXᵉ siècles. Britannique.

Peintre de portraits, paysages.
Membre de la Société des Huit regroupant des peintres d'Édimbourg, il participa très régulièrement aux expositions de la Royal Scottish Academy de 1883 à 1931.
VENTES PUBLIQUES : GLASGOW, 11 déc. 1996 : *Vieille rue, Loch Achray* ; *Près de Loch Achray,* h/pan. et h/t, une paire (chaque 63,5x69) : **GBP 920** – LONDRES, 15 avr. 1997 : *Route vers les îles,* h/t (153,5x213,5) : **GBP 6 440.**

SINCLAIR Alfredo. Voir **SINCLAIR BALLESTROS Alfredo**

SINCLAIR Archie
Né le 19 février 1895 à Pitlochry (Écosse). Mort le 17 décembre 1967 à Londres. XXᵉ siècle. Britannique.
Peintre de paysages, graveur.
Il fut élève de John H. Dixon et Clyde Léon Keller. Il fut membre de la Société des Artistes Indépendants.

SINCLAIR Irving
Né en 1895 en Colombie Britannique. Mort en 1969. XXᵉ siècle. Actif depuis 1917 aux États-Unis. Britannique.
Peintre de genre, portraits.
Il s'installa à San Francisco en 1917. Il doit sa réputation à des portraits de stars hollywoodiennes et à ceux des Présidents *F. D. Roosevelt* et *D. D. Eisenhower.*
VENTES PUBLIQUES : NEW YORK, 23 sep. 1992 : *Le jeu de poker,* h/t (137x198,5) : **USD 7 700.**

SINCLAIR J. P.
XIXᵉ siècle. Britannique.
Peintre.
VENTES PUBLIQUES : PARIS, 23 déc. 1949 : *Bergerie* : **FRF 2 300.**

SINCLAIR Max
XIXᵉ-XXᵉ siècles. Britannique.
Peintre de paysages, marines.
Il était actif entre 1881 et 1910.
VENTES PUBLIQUES : PERTH, 13 avr. 1976 : *Paysage* 1884, h/t (43x63,5) : **GBP 280** – LONDRES, 12 juil. 1977 : *Le retour des pêcheurs,* h/t (51x76) : **GBP 850** – LONDRES, 2 nov 1979 : *Bateaux par grosse mer,* h/t (49,6x75) : **GBP 1 500** – PERTH, 1ᵉʳ sep. 1992 : *Le lac Callender,* h/t (61x91,5) : **GBP 1 980** – LONDRES, 27 sep. 1994 : *En attendant de passer la barre* ; *Bientôt à l'abri,* h/t, une paire (30,5x45) : **GBP 1 725.**

SINCLAIR Muriel
Née à Paris. XXᵉ siècle. Française.
Peintre, graveur.
Elle a montré ses œuvres dans des expositions à Paris en 1962, 1967, 1971, 1973 et à Vence.
Elle se consacre à la peinture à partir de 1958. Elle emploie aussi bien l'huile, la cire, le pastel, le burin, la pointe sèche. Elle crée un univers assez visionnaire, peignant par notations graphiques rapides.

SINCLAIR Olga
Née en 1957 à Panama. XXᵉ siècle. Panaméenne.
Peintre de compositions animées.
VENTES PUBLIQUES : NEW YORK, 21 nov. 1989 : *Nostalgie du dernier rendez-vous* 1988, h/t (122x152,5) : **USD 6 600** – NEW YORK, 20-21 nov. 1990 : *La mantille d'Inès* 1986, acryl./t. (152,5x122) : **USD 4 400.**

SINCLAIR Peter
Né en 1962 à Walberswick. XXᵉ siècle. Actif en France. Britannique.
Auteur d'installations, auteur de performances.
De 1980 à 1985, il fut élève de l'école des beaux-arts de Nîmes, où il vit et travaille.
Il participe à des expositions collectives : 1983 Fondation Miro à Barcelone ; 1986 Chartreuse de Villeneuve-lès-Avignon, centre Georges Pompidou à Paris ; 1987 Cité des Sciences et de l'Industrie de La Villette à Paris, Institute of Contemporary Art de Londres ; 1988 FRAC (Fonds Régional d'Art Contemporain) PACA à Marseille, CNAP (Centre National des Arts Plastiques) à Paris ; 1989 Maison des Expositions de Genas. Il montre ses œuvres dans des expositions personnelles : 1984 Nîmes ; 1987 Parvis 2 à Tarbes ; 1988 Maison du Boulanger à Troyes ; 1989 Montpellier, Groningen.
Également musicien dans des groupes de rock, il intègre son goût pour la musique dans des installations sonores, travaillant généralement à partir d'air comprimé qui, libéré, fait sonner les instruments à vent.

BIBLIOGR. : Catalogue de l'exposition : *Peter Sinclair,* Maison des Expositions, Genas, 1989.
MUSÉES : PARIS (FNAC) : *Bellow and roar door* 1987.

SINCLAIR BALLESTROS Alfredo
Né en 1915 à Panama. XXᵉ siècle. Panaméen.
Peintre, graveur.
Il fut élève de l'école des beaux-arts de Buenos Aires. Il vit et travaille à Panama. Il participe à des expositions collectives en Amérique du Sud, aux États-Unis, et : *De Bonnard à Baselitz – Dix Ans d'enrichissements du cabinet des estampes 1978-1988* à la Bibliothèque nationale à Paris en 1992.
MUSÉES : PARIS (BN, Cab. des Estampes) : *Reflexion* 1978, sérig.

SINDGREN Amélie
Née en 1814 à Stockholm. XIXᵉ siècle. Suédoise.
Peintre.
Fille d'un écrivain suédois assez connu. Elle dessinait d'instinct, sans professeur, lorsque Gvarnahon remarqua ses rares dispositions et lui fit fréquenter l'Académie de Stockholm. Ayant obtenu une bourse de voyage, en 1850, elle se rendit à Düsseldorf et de là à Paris où elle travailla jusqu'en 1854, sous la direction de Cogniet et de Tissier. Ensuite elle visita Munich et Rome et séjourna de nouveau à Paris en 1855-1856. Elle fut reçue membre de l'Académie en 1855. Ses tableaux, scènes populaires ou portraits se distinguent par une exécution énergique et large, par un coloris frais, par un sentiment exquis et naturel. Elle appartient, comme membre d'honneur à l'Association, des femmes artistes de Londres.
MUSÉES : COPENHAGUE : *Jour de printemps aux îles Lofoten* – MUNICH : *Jeunes baigneurs* – OSLO : *Vue de Reine à Lofoten* – STOCKHOLM : *Au dernier récif, nuit d'été sur la côte norvégienne.*

SINDING Elisabeth
Née le 16 mars 1846 à Nes (près de Romerike). Morte le 24 novembre 1930 à Oslo. XIXᵉ-XXᵉ siècles. Norvégienne.
Peintre animalier.
Elle fut élève de Johan F. Eckersberg, de Johannes S. Dahl et de Gustav A. Friedrich.
MUSÉES : OSLO (Gal. nat.) : *Chevaux.*
VENTES PUBLIQUES : LONDRES, 12 juin 1996 : *Trois Chiens* 1882, h/t (92x115) : GBP 11 500.

SINDING Johanna
Née le 13 juin 1854 à Trondheim. XIXᵉ siècle. Norvégienne.
Sculpteur.
Sœur d'Otto et tante de Sigmund Sinding. Elle fut élève d'Albert Wolff.

SINDING Knud
Né le 27 août 1875 à Aarhus. Mort en 1946. XXᵉ siècle. Danois.
Peintre de compositions animées, figures, paysages.
Il fut élève de l'académie des beaux-arts de Copenhague, ville où il vécut et travailla, et de Kristian Zahrtmann.

MUSÉES : KOLDING – MARIBO – ODENSEE – RANDERS.
VENTES PUBLIQUES : COPENHAGUE, 23 mars 1988 : *Italiens près d'un village* (70x102) : DKK 6 500 – LONDRES, 24 juin 1988 : *Intérieur,* h/t (43,1x57,2) : GBP 6 600 – LONDRES, 16 mars 1989 : *Le point de vue du haut de la colline,* h/t (71x102) : GBP 1 650 – COPENHAGUE, 25-26 avr. 1990 : *Gardienne de troupeau en Italie,* h/t (80x100) : DKK 4 500 – LONDRES, 22 fév. 1995 : *Cour de ferme* 1895, h/t (55x69) : GBP 575.

SINDING Otto Ludvig
Né le 20 décembre 1842 à Konigsberg. Mort le 23 novembre 1909 à Munich. XIXᵉ siècle. Norvégien.
Peintre de paysages, marines, illustrateur.
Père du peintre Sigmund Sinding, il fit ses études à Karlsruhe et à Munich, où il s'établit par la suite. Il travailla également à Oslo. Il fut aussi poète et dramaturge.

MUSÉES : BERGEN (Mus. mun.) : *Journée d'hiver dans les Lofotens – Paysage de forêt* – COPENHAGUE : *Journée de printemps sur les Lofotens* – MUNICH (Nouvelle Pina.) : *Enfants au bain* – OSLO (Gal. nat.) : *Motif de Reine sur les Lofotens* – deux marines – *Paysage près de Mjosen* – STOCKHOLM (Mus. nat.) : *Sur les dernières îles de la côte norvégienne.*

VENTES PUBLIQUES : COLOGNE, 23 mars 1973 : *Paysage alpestre* : DEM 3 000 – LONDRES, 11 fév. 1977 : *Premiers rayons de soleil* 1885, h/t (230x340) : GBP 1 000 – NEW YORK, 26 janv 1979 : *La baignade dans un fjord* vers 1889, h/t (96,5x141) : USD 7 000 – VIENNE, 16 mai 1984 : *Barques de pêches au large de Venise,* h/t (80x128) : ATS 48 000 – VIENNE, 19 mars 1985 : *Enfants se baignant,* h/t (65x54,5) : ATS 38 000 – LONDRES, 25 mars 1987 : *Les Jeunes Baigneurs,* past. (43x48,5) : GBP 7 000 – LONDRES, 16 mars 1989 : *Le pont de pierre de Rapallo* 1904, h/t (30,5x40) : GBP 3 300 – STOCKHOLM, 14 nov. 1990 : *Un fjord en hiver* 1906, h/t (135x210) : SEK 77 000 – LONDRES, 19 juin 1991 : *La tarentelle* 1905, h/t (105x206,5) : GBP 8 250 – NEW YORK, 27 mai 1993 : *Pénombre après l'averse* 1875, h/t (75x105,4) : USD 6 900 – LONDRES, 18 juin 1993 : *La tarentelle* 1905, h/t (105,7x205,2) : GBP 7 015 – COPENHAGUE, 16 nov. 1994 : *Petite fille lisant* 1877, h/t (38x29) : DKK 20 000 – COPENHAGUE, 14 fév. 1996 : *Paysage montagneux du nord,* h/t (71x111) : DKK 13 000.

SINDING Paul
XXᵉ siècle. Danois.
Peintre de sujets militaires, marines.
VENTES PUBLIQUES : COPENHAGUE, 2 oct 1979 : *Frégates en mer* 1944, h/t (99x114) : DKK 6 500 – LONDRES, 11 mai 1994 : *La frégate Jutland,* h/t (101x131) : GBP 1 552 – NEW YORK, 19 jan. 1995 : *La bataille de Koge Bay, le 1ᵉʳ Juillet 1677,* h/t (101,6x101,6) : USD 4 312.

SINDING Sigmund
Né le 23 mai 1875 à Munich, de parents norvégiens. Mort le 3 mars 1936 à Oslo. XXᵉ siècle. Norvégien.
Peintre de portraits, intérieurs, paysages, natures mortes.
Fils du peintre Otto Ludvig Sinding, il participa à Paris à diverses expositions notamment à l'Exposition universelle de 1908 où il reçut une mention honorable.
MUSÉES : OSLO (Mus. nat.) : *Intérieur.*

SINDING Stephan Abel ou Stephan
Né le 4 août 1846 à Drontheim. Mort le 23 janvier 1922 à Paris. XIXᵉ-XXᵉ siècles. Depuis 1884 actif et depuis 1890 naturalisé au Danemark, et depuis 1911 actif en France. Norvégien.
Sculpteur de figures.
Il étudia à Berlin chez A. Wolf, à Rome, puis à Paris avec Paul Dubois, Louis E. Barrias et Marius J. A. Mercié. Il participa aux expositions de Paris, notamment à l'Exposition universelle de 1878, à celle de 1889 où il obtint un Grand Prix.
À Rome, il s'illustra en exposant : *Une Femme barbare enlevant du combat son fils mort,* œuvre qui le classa et resta sa meilleure. Ses autres œuvres, dramatiques, qui manquent un peu de naturel et de vie. Il réalisa également le monument aux marins de l'Île d'Yeu, et celui aux volontaires danois à Rueil.
BIBLIOGR. : In : *Dict. de la sculpture,* Larousse, Paris, 1992.
MUSÉES : COPENHAGUE (Nat. Gal.) : *L'Aînée de sa famille – Joie de vivre – La Terre nourricière – Jeune Femme auprès du cadavre de son mari – Esclave – Deux Hommes* – COPENHAGUE (Mus. des Beaux-Arts) : *La Veuve* 1892 – OSLO (Nasjonalgal.) : *Deux Humains* 1889 – *La Mère emprisonnée.*
VENTES PUBLIQUES : COLOGNE, 19 oct 1979 : *La Walkyrie,* bronze (H. 77) : DEM 3 500 – CHESTER, 9 mars 1983 : *L'Étreinte,* bronze patine brune (H. 48) : GBP 2 800 – LONDRES, 21 mars 1985 : *Jeune femme aux bras levés* vers 1905, bronze patiné et ivoire (H. 72) : GBP 3 500 – LONDRES, 24 mars 1988 : *La Walkyrie,* bronze (H. 71,5) : GBP 4 180 – LONDRES, 16 mars 1989 : *Les amants,* bois (H. 28) : GBP 2 750 – LONDRES, 29 mars 1990 : *La Walkyrie,* bronze (H. 56) : GBP 2 860 – LONDRES, 17 mai 1991 : *La Walkyrie,* bronze (H. 56) : GBP 2 530.

SINDING LARSEN Kristoffer Andreas Lange
Né le 3 avril 1873 à Oslo. XXᵉ siècle. Norvégien.
Peintre de portraits, paysages, graveur.
Il fit ses études à Oslo et Copenhague, où il fut élève de Kroyer. Il participa à Paris aux diverses manifestations, notamment en 1900 à l'Exposition universelle, où il obtint une mention.
MUSÉES : OSLO (Gal. nat.) : *La Sœur de l'artiste.*

SINDLER Johann Georg
Né vers 1669 en Styrie. Mort le 19 octobre 1732 à Rome. XVIIᵉ-XVIIIᵉ siècles. Autrichien.
Sculpteur-modeleur de cire.
Il se fixa à Rome dès 1713.

SINDONI Turillo
Né le 24 décembre 1870 à Messine. XIXᵉ-XXᵉ siècles. Italien.

Sculpteur.

Il travailla en Amérique du Sud, à New York et en Extrême-Orient.

SINDRAM ou Sindrammus. Voir SINTRAM

SINÉ
Né le 31 décembre 1928 à Paris. xxᵉ siècle. Français.
Dessinateur.

Il collabore comme dessinateur satirique à de nombreux journaux, notamment *L'Express – Arts et Spectacles – Lui – Hara Kiri – L'Événement du jeudi*. En 1962 il créa son propre journal *Siné-Massacre*. Ses dessins lui valurent de nombreux procès. Il a néanmoins reçu le Grand Prix de l'humour noir en 1957, le prix Daumier en 1984.

VENTES PUBLIQUES : PARIS, 27 nov. 1993 : *Sans légende (Album Érotisiné)*, encre noire/pap. (15,5x17) : **FRF 5 000**.

SINELL Bruno
Né le 26 septembre 1879 à Berlin. xxᵉ siècle. Allemand.
Peintre, sculpteur.

Il fut élève de Arthur Lewin-Funke, de Martin Körte et de l'académie des beaux-arts de Berlin.

SINEMUS Wilhelmus Friedrich ou Wim
Né en 1903 à Amsterdam. Mort en 1987. xixᵉ-xxᵉ siècles. Hollandais.
Peintre. Abstrait-lyrique.

Il fut élève de l'école des beaux-arts de La Haye, où il vécut et travailla. Il vint travailler en 1928 à Paris. En Hollande, il fut membre du groupe *Vrij Beelden*.

Il participa en 1950 au Salon des Réalités Nouvelles à Paris. Ses premiers travaux abstraits datent de 1937. Graphiste calligraphe, ses œuvres sans concession procèdent d'une conception gestuelle comparable à celle d'Hartung.

VENTES PUBLIQUES : AMSTERDAM, 10 avr. 1989 : *Oiseau 1942*, encre et aquar. (31,5x22) : **NLG 1 380** – AMSTERDAM, 12 déc. 1991 : *Sans titre 1963*, gche et past./pap. (64x49,5) : **NLG 3 910** – AMSTERDAM, 5 juin 1996 : *Composition 1953*, techn. mixte et collage/pap. (58x46) : **NLG 4 025**.

SINET André
Né le 19 février 1867 à Villennes-sur-Seine (Seine-Saint-Denis). xixᵉ-xxᵉ siècles. Français.
Peintre de genre, portraits, paysages animés, paysages urbains, paysages d'eau, pastelliste, dessinateur.

Il réalisa plusieurs portraits de célébrités de son époque, dont Anatole France et Yvette Guilbert. Il peignit également des scènes de la vie de la femme mondaine et des vues de Paris et de ses environs.

MUSÉES : BORDEAUX (Mus. des Beaux-Arts) : *Crépuscule parisien*.
VENTES PUBLIQUES : PARIS, 8 déc. 1894 : *L'allée des Acacias en avril*, past. : **FRF 260** – PARIS, 8 déc. 1895 : *Esquisse pour le portrait d'Yvette Guilbert* : **FRF 240** – PARIS, 1ᵉʳ juin 1899 : *Le jeu* : **FRF 1 000** ; *Femme se levant* : **FRF 190** ; *La leçon de chant* : **FRF 380** ; *Femme nue au bord de l'eau* : **FRF 290** ; *Printemps* : **FRF 450** – PARIS, 14 avr. 1943 : *Station balnéaire* : **FRF 750** – PARIS, oct. 1945-juil. 1946 : *Danseuse et habilleuse*, past. : **FRF 2 100** – PARIS, 15 mars 1950 : *Champs-Élysées*, past. : **FRF 1 100** – PARIS, 24 nov. 1950 : *Bougival 1902*, past. : **FRF 1 000** – PARIS, 6 juil. 1951 : *L'avenue des Champs-Élysées, le soir 1901*, past. : **FRF 750** – SAINT-BRIEUC, 7 nov. 1977 : *La Plage 1902*, past. (24x40) : **FRF 750** – PARIS, 7 déc. 1987 : *Le verre d'absinthe*, h/t (32x21) : **FRF 4 000** – NEW YORK, 19 fév. 1992 : *À l'Opéra 1896*, past. (40x27,3) : **USD 14 300**.

SINET Louis René Hippolyte
Né à Péronne (Somme). xixᵉ siècle. Français.
Peintre de genre, portraits.

Élève de Couture et de Biennoury. Il débuta au Salon de 1859.

SINÉVI Saadi
Né en 1902. Mort en 1987. xxᵉ siècle. Actif au Liban. Turc.
Peintre de paysages. Postimpressionniste.

Il travailla pour le gouvernement libanais organisant des expositions collectives au parlement, puis au palais de l'Unesco. Il fut président de l'Association des artistes, peintres et sculpteurs libanais.

Peintre de paysages, il privilégia la sensation au réalisme.

SING Johann Kaspar
Né en 1651 à Braunau-sur-l'Inn. Mort le 16 février 1729 à Munich. xviiᵉ-xviiiᵉ siècles. Allemand.
Peintre.

Peintre à la cour de Munich. Il peignit des tableaux d'autels pour de nombreuses églises de Bavière.

VENTES PUBLIQUES : LONDRES, 16 mai 1984 : *David avec la tête de Goliath 1686*, h/t (171,5x104,5) : **GBP 1 300**.

SING Thiemo
Né le 24 mars 1639 à Braunau-sur-l'Inn. Mort le 27 août 1666 à Salzbourg. xviiᵉ siècle. Actif à Salzbourg. Autrichien.
Peintre.

Il travailla pour le monastère Saint-Pierre de Salzbourg et peignit pour son église des tableaux d'autel.

SINGDAHLSEN Andreas
Né le 31 mars 1855 à Moss. xixᵉ siècle. Norvégien.
Paysagiste.

Élève de Chr. Krohg et de Fritz Thaulow. La Galerie nationale d'Oslo conserve une peinture de cet artiste.

SINGELAAR Cornelis ou Cingelaer
xviiᵉ-xviiiᵉ siècles. Hollandais.
Peintre de genre.

Il fut élève de Fr. Verwilt. Il travaillait à Rotterdam à la fin du xviiᵉ siècle. Peut-être identique à Melchior Cingelaer.

SINGELANDT Pieter Corneliz Van. Voir SLINGE-LANDT

SINGENDONCK Diederick Jan
Né en 1784. Mort le 10 décembre 1833. xixᵉ siècle. Actif à Utrecht. Hollandais.
Peintre, aquafortiste.

VENTES PUBLIQUES : AMSTERDAM, 26 mai 1970 : *Natures mortes*, deux pendants : **NLG 13 000**.

SINGER Albert
Né le 23 novembre 1869 à Munich. Mort le 20 mars 1922 à Schlierbach. xixᵉ-xxᵉ siècles. Allemand.
Peintre de sujets de sport, paysages.

Il fut élève de Johann C. Herterich et d'Alexander von Wagner. Les scènes de chasse furent l'un de ses sujets privilégiés.

SINGER Clyde
Né en 1908. xxᵉ siècle. Américain.
Peintre.

Il participa aux expositions de la fondation Carnegie de Pittsburgh.

C. Singer [signature]

VENTES PUBLIQUES : NEW YORK, 31 janv. 1985 : *Old Chicago 1939*, h/t (53,3x91,5) : **USD 2 100** – NEW YORK, 24 janv. 1989 : *Angle de la 57ᵉ et de la 7ᵉ 1967*, caséine/rés. synth. (90x96,8) : **USD 7 700** – NEW YORK, 18 déc. 1991 : *44ᵉ rue la nuit 1963*, h/cart. (55,2x70,5) : **USD 1 760**.

SINGER Emil
Né le 17 août 1881 à Gaya (Moravie). xxᵉ siècle. Autrichien.
Peintre, graveur.
Il vécut et travailla à Vienne.

SINGER Emmi, Mme Hiessleitner
Née le 8 septembre 1884 à Voitsberg. xxᵉ siècle. Autrichienne.
Peintre, graveur.

Elle fut élève de l'école d'art de Graz, où elle vécut et travailla, et d'Oskar Graf à Munich.

SINGER Franz, appellation erronée. Voir SIGRIST

SINGER Franz
Né en 1886 à Reutte. xxᵉ siècle. Autrichien.
Peintre de paysages.

Il restaura des fresques dans des églises de Hall, où il vécut et travailla.

SINGER Gail
Née en 1924 à Galveston (Texas). Morte en 1983. xxᵉ siècle. Active depuis 1955 en France. Américaine.
Peintre, aquarelliste, graveur. Abstrait.

Elle fit ses études à Saint Louis puis à l'école des beaux-arts de l'université de Washington, où elle obtint une bourse qui lui permit de voyager en Europe, en 1952. Elle se fixa à Paris à partir de 1955, travaillant à l'Atelier 17 de S. W. Hayter.

Elle participe à de nombreuses expositions collectives de graveurs, à travers le monde, notamment à Paris au Salon des Réalités Nouvelles, qui lui rendit hommage en 1984. Elle montre ses

œuvres dans des expositions personnelles à Paris : 1961 galerie Le Soleil dans la tête ; 1975 galerie Rive Gauche.

André Pierre de Mandriargues évoque à son propos Arshile Gorki. En effet les formes abstraites qu'elle dessine nerveusement avant de les peindre de tons vifs, isolées les unes des autres dans l'espace de la toile, rappellent peut-être la façon dont le peintre américain isolait aussi les éléments qui composent ses peintures.

Bibliogr. : André Pieyre de Mandriargues : catalogue de l'exposition *Gail Singier – Gravures*, Galerie Le Soleil dans la tête, Paris, 1961 – A. Pieyre de Mandriargues, S. W. Hayter : catalogue de l'exposition *Gail Singer*, Galerie Rive Gauche, Paris, 1975.

Ventes Publiques : Paris, 22 nov. 1995 : *Démon*, h/t (73x92) : FRF 4 300.

SINGER Halsey William
Né en 1957 à Philadelphie. xxᵉ siècle. Actif depuis 1970 en France. Américain.
Graveur, dessinateur.
Il vit et travaille à Vence.
Il participe à des expositions collectives : *De Bonnard à Baselitz – Dix Ans d'enrichissements du cabinet des estampes 1978-1988* à la Bibliothèque nationale à Paris en 1992.
Musées : Paris (BN, Cab. des Estampes) : *Du même désert* 1986, burin.

SINGER Hans ou Singher, Zinger, dit Hans de Deuytscher
Né en 1510 à Marbourg (Hesse). Mort en 1558 à Marbourg (Hesse). xvıᵉ siècle. Allemand.
Peintre.
Reçu en 1543 dans la gilde d'Anvers ; maître en 1549. Peut-être est-il l'ancêtre de la famille des Duyts. Il a peint des paysages et fit de nombreux cartons pour les tapisseries.

SINGER Janos Mihaly ou Johann Michael
xvıııᵉ siècle. Hongrois.
Sculpteur.
Il travailla pour l'Hôtel de Ville d'Erlau en 1738.

SINGER Johann Ambros
xvıııᵉ siècle. Actif en Styrie. Autrichien.
Peintre.
Il peignit des architectures pour le château d'Oberkindberg en 1763.

SINGER Johann Georg
xvıııᵉ siècle. Autrichien.
Paysagiste.
Élève de Johann Georg Grasmair. Il travailla au Tyrol vers 1738.
Ventes Publiques : New York, 6 fév. 1997 : *Paysage d'une rivière de montagne avec personnages* 1780, h/t (38,7x27,9) : USD 4 600.

SINGER Johann Michael
xvıııᵉ siècle. Allemand.
Peintre de compositions religieuses.
Actif en Bavière à la fin du xvıııᵉ siècle, il exécuta certaines peintures du plafond des églises de Hofgiebing et de Waal.

SINGER Johann Paul
Né en 1823 à Nuremberg. xıxᵉ siècle. Allemand.
Graveur au burin et sur acier.
Élève de Friedrich Wagner. Il grava des portraits et des illustrations de missels.

SINGER Sebald
xvıᵉ siècle. Actif à Nuremberg dans la première moitié du xvıᵉ siècle. Allemand.
Peintre.
Il fut au service de la cour de Pologne à Cracovie. Il travailla pour la cathédrale de cette ville.

SINGER William Earl
Né le 10 juillet 1910 à Chicago. xxᵉ siècle. Américain.
Peintre de portraits, sculpteur de bustes, monuments.
Il fit ses études à l'Art Institute of Chicago puis vint en Europe où il travailla dans l'atelier d'André Lhote.
Il a exposé en Australie, Colombie, Israël, Amérique et en Europe. Il reçut une médaille d'or en 1968, fut nommé chevalier des Arts et des Lettres en France en 1969, membre de l'institut des Arts et des Lettres à Genève. Il a reçu de nombreux prix et récompenses aux États-Unis.
Il exécuta le monument *Vincent Van Gogh* pour la ville d'Arles. Il a exécuté des portraits de personnages politiques et littéraires

de son époque, notamment ceux de Winston Churchill, Hemingway, Thomas Mann, Einstein (...).
Bibliogr. : Thomas Mann : *William Earl Singer*, UNESCO, Paris, traduits en cinq langues.

SINGER William Henry, Jr.
Né le 5 juillet 1868 à Pittsburgh. Mort en 1943 ou 1953 en Norvège. xıxᵉ-xxᵉ siècles. Actif depuis 1922 en Hollande. Américain.
Peintre de paysages. Impressionniste.
Il fut élève de l'académie Julian à Paris, puis s'installa à Laren (Pays Bas). Durant l'été, il séjourna régulièrement en Norvège, où il mourut. Il fut membre de la Fédération américaine des arts et de l'Association artistique américaine de Paris. Collectionneur, il s'intéressa particulièrement aux œuvres françaises et hollandaises du xıxᵉ siècle.
Il peignit des paysages de Hollande et de Norvège, dans l'esprit impressionniste.
Bibliogr. : In : *Dict. de la peinture flamande et hollandaise*, Larousse, Paris, 1989.
Musées : Amsterdam – Anvers – La Haye – Memphis – Munich (Nouv. Pina.) – New York (Metropolitan Mus.) – Oslo (Gal. Nat.) – Paris (anc. Mus. du Luxembourg) – Portland.
Ventes Publiques : New York, 10 juil. 1980 : *Première neige* 1933, h/isor. (60,1x40) : USD 1 700 – Washington D. C., 26 sep. 1982 : *Paysage d'été* 1926, h/t (81,5x86) : USD 2 500 – San Francisco, 20 juin 1985 : *Mon jardin*, h/t (107x103) : USD 22 500 – New York, 15 mars 1986 : *Peace Divine*, past./cart. (45x54,5) : USD 2 700 – Paris, 6 juin 1988 : *Pine Tress* 1930, past. (54x45) : FRF 10 500 – New York, 30 mai 1990 : *Solitude* 1923, h/t (85,4x80,3) : USD 3 850 – Amsterdam, 9 déc. 1992 : *Les pins* 1936, craies de coul./cart. (55x46) : NLG 7 475 – New York, 23 sep. 1993 : *Brume du matin* 1926, h/t (100,3x105,4) : USD 2 875 – Amsterdam, 31 mai 1994 : *Matin de septembre* 1931, h/t (54x65) : NLG 3 220 – New York, 20 mars 1996 : *Oldenmeld en Norvège en hiver*, h/t (101x106) : USD 1 725 – Amsterdam, 18 juin 1996 : *Paysage avec un fossé* 1918, h/cart. (40x46,5) : NLG 1 840 – Amsterdam, 19-20 fév. 1997 : *Vue sur les dunes*, h/cart. (33x41) : NLG 3 690.

SINGER-SCHINNERL Susi ou Selma
Née le 27 octobre 1895 à Vienne. xxᵉ siècle. Autrichienne.
Peintre, sculpteur, céramiste.
Elle fut élève de l'académie des beaux-arts de Vienne.
Ses motifs préférés exécutés en céramique sont surtout des jeunes filles avec des fleurs et des fruits ou des enfants.
Musées : New York (Metropolitan Mus.) : deux statuettes.

SINGH Arpita
Née en 1937 à Bara Nagar (Bengale). xxᵉ siècle. Indienne.
Peintre de compositions animées, aquarelliste, dessinateur.
Elle fit ses études à l'école des beaux-arts de New Delhi, puis travailla comme styliste à Calcutta et New Delhi avant de se consacrer définitivement à la peinture.
À partir de 1960, elle participe à de nombreuses expositions collectives, régulièrement à New Delhi notamment à la galerie Art Heritage et en 1975 et 1982 à la Triennale de la ville ; ainsi que : 1982 Festival of India à la Royal Academy de Londres ; 1985 *Artistes indiens* à Istanbul et Ankara ; 1986 Centre Georges Pompidou à Paris ; 1987, 1988, 1990 Bombay ; 1993 Sydney ; 1995 galerie Le Monde de l'Art à Paris.
Elle travaille par juxtaposition, associant dans des compositions chaotiques à la pâte généreuse, motifs décoratifs, de fleurs notamment, éléments géométriques, figures, végétaux, animaux, astres, véhicules (avion), objet (canapé) sur un même plan. Dans une vision naïve de l'existence, elle traite de sujets quotidiens mêlant tradition indienne vie et moderne. Elle propose un monde libéré des lois de la pesanteur et de la perspective qui invite à la rêverie.
Bibliogr. : Catalogue de l'exposition : *Arpita Singh*, Centre Georges Pompidou, Paris, 1986.

SINGHER Jan ou Singhers. Voir SINGER Hans

SINGIER Gérard
Né en 1929 à Paris. xxᵉ siècle. Français.
Peintre, pastelliste, puis sculpteur.
Il fut élève de l'école des beaux-arts de Paris, où il apprit les techniques diverses de la peinture, de la fresque, de la sculpture en taille directe.
Il participa d'abord avec des peintures à Paris aux Salons d'Au-

tomne, de Mai, des Peintres Témoins de leur Temps ; en 1964 à l'Exposition des Jeunes Artistes de Tokyo. Il fut l'un des lauréats de la Biennale des Jeunes Artistes en 1961.

Ayant été enseigné dans la tradition de David, il se trouva, le moment venu, tout préparé à pratiquer les stricts préceptes de l'anecdote académique prônée par le Réalisme Socialiste des cercles communistes de l'après-guerre, technique dans laquelle il manquait quelque peu d'aisance. Il délaissa alors la peinture, s'essaya au relief, puis adopta la sculpture. Dans la sculpture elle-même, il finit par trouver sa voie très loin des principes qui présidaient à ses anciennes peintures dans une discipline novatrice, dont il fut indéniablement l'un des précurseurs, le « relief habitable ». Ce fut avec la présentation en 1968 de son *Ambulomire* qu'il donna sa pleine mesure. Traitant des pleines synthétiques teintées, par éléments assemblables, il conçoit des organisations d'espaces pénétrables, dont les circuits et reliefs sont absolument gratuits, ne voulant que donner à entrer, à voir, à toucher, selon les itinéraires que l'enfance chargeait de sens secret. Dans le même esprit l'occasion lui fut donné par de jeunes architectes de concevoir le très vaste espace libre qui relie les très nombreux corps de bâtiment du lycée de jeunes filles de La Source près d'Orléans, qu'il traita en succession de monticules à degrés, alternant avec de petits amphithéâtres en creux.

Bibliogr. : Jean Bouret, in : *Catalogue du VIe Salon des Peintres Témoins de leur temps « Le Sport »*, Musée Galliera, Paris, 1957 – *Voyage en Epoxy*, Chroniques de l'art vivant, n° 1, Paris, nov. 1968 – Denys Chevalier, in : *Nouv. Dict. de la sculpture mod.*, Hazan, Paris, 1970 – Daniel Abadie, Bernard Ceysson, Jean Luc Daval : *Gérard Singier*, Skira, Genève, 1996.

Ventes Publiques : Paris, 25 fév. 1996 : *Composition 1966*, past. (75x50) : FRF 7 200 – Paris, 28 avr. 1997 : *Composition 1957*, aquar. et encre/pap./cart. (38x28) : FRF 14 000 – Paris, 4 oct. 1997 : *L'Arbre au matin 1963*, h/t (92x73) : FRF 29 000.

SINGIER Gustave ou Georges

Né le 11 février 1909 à Warneton (Flandre). Mort le 5 mai 1984 à Paris. XXe siècle. Actif depuis 1919 et depuis 1947 naturalisé en France. Belge.

Peintre à la gouache, aquarelliste, graveur, peintre de décors et de costumes de théâtre, peintre de compositions murales, peintre de cartons de mosaïques, peintre de cartons de tapisseries, peintre de cartons de vitraux, illustrateur.

Son enfance dans la Belgique occupée par les armées allemandes fut perturbée par la proximité des combats. Son père était menuisier, sa mère tisserande. En 1923, dès l'âge de quatorze ans, il commença à peindre. Il suivit alors les cours de l'école Boulle, pendant trois années, à la suite de quoi il travailla comme dessinateur d'architecture d'intérieur et de mobilier, jusqu'en 1936, tout en continuant à dessiner pour lui et à copier des peintures de maître. Il peignait aussi sur nature. Il rencontra le peintre Charles Walch, qui l'encouragea, le conseilla et dans la mesure de ses propres moyens lui fit sentir les possibilités de liberté dans l'expression picturale, notamment en ce qui concerne la couleur. Il enseigna à Paris, où il vécut et travailla, à l'académie Ranson de 1951 à 1954, puis à l'école des beaux-arts de 1967 à 1978.

À Paris, il participa aux divers Salons : de 1936 à 1939 des Indépendants ; de 1937 à 1949 d'Automne dont il devint membre sociétaire en 1942 ; de 1939 à 1942 des Tuileries ; à partir de 1945 de Mai, dont il fut l'un des membres fondateurs et membre du comité, ainsi qu'à de nombreuses expositions collectives à Paris : 1941 *Vingt Peintres de tradition française* à la galerie Braun réunissant la plupart des jeunes peintres français qui allaient devenir les plus importants de leur génération et se voulait un double défi aux armées d'occupation, défi national et défi moderniste en face des précurseurs de l'art dégénéré ; 1943 *Douze Peintres d'aujourd'hui* à la galerie de France avec bon nombre des participants de la précédente exposition ; 1945 *Le Moal, Manessier, Singier* à la galerie de France et l'année suivante à la galerie Drouin ; 1949 musée du Luxembourg à Paris ; et à l'étranger : 1945 *La Jeune Peinture française* au palais des beaux-arts de Bruxelles ; 1951-1952 Kunsthalle de Berne ; 1953 Stedelijk Museum d'Amsterdam ; 1954 Biennale de Venise ; 1955, 1958 Carnegie Institute de Pittsburgh ; 1958 Exposition universelle de Bruxelles ; 1959 musée de Grenoble, Biennale internationale de Ljubljana, musée national d'Art moderne de Paris ; 1961 Biennales de Turin, Tokyo ; 1962 Tate Gallery de Londres ; 1963 Biennale de São Paulo. Il montra ses œuvres dans des expositions personnelles : 1949, 1950 galerie Billiet-Caputo à Paris ; 1950

Stockholm ; 1951 Bruxelles ; de 1952 à 1972 régulièrement à la galerie de France à Paris ; 1953 Turin ; 1957 Kestner Gesellschaft de Hanovre et musées de Lubeck, Duisburg, Elberfeld, Hambourg ; 1958 Städtisches de Braunschweig ; 1961 Copenhague ; 1962 New York ; 1963 Berne ; 1973 musées des beaux-arts de Caen et Rennes ; 1982 école des beaux-arts de Paris. Après sa mort, de nombreuses expositions furent organisées : 1984 *Hommage à Singier* au Salon de Vitry ; 1988 galeries Arnoux et Couvrat-Desvergnes à Paris ; 1992 rétrospective (1942-1984) à l'Association Noroit-Arras.

Peintre, il a étendu son activité dans des domaines très divers : une peinture murale *Le Miracle des pains* pour le réfectoire des Dominicains de la Glacière à Paris en 1946 ; des tapisseries, *L'Été* en 1947, *Le Départ des voiliers* pour le mobilier national en 1950, une pour la Cour de cassation de Paris en 1954, deux monumentales pour l'église Saint Marcel à Paris en 1969, une pour le lycée pré-olympique de Font-Romeu ; des vitraux pour la chapelle des Dominicains de Monteils (Aveyron) en 1952 ; des mosaïques pour le lycée d'Argelès en 1959, la Maison de la Radio à Paris en 1964 ; des costumes pour l'*Orfeo* de Monteverdi au festival d'Aix-les-Bains en 1955 ; les décors et costumes de *Pelléas et Mélisande* à l'opéra de Bruxelles, les costumes pour *Le Combat de Tancrède et Clorinde* de Monteverdi au festival de Provins en 1971 ; des gravures au burin pour *Quatrains* de Camille Bourniquel en 1947 ; des lithographies en couleurs pour *Un Balcon en forêt* de Julien Gracq en 1972 ; etc. Il débuta avec des œuvres expressionnistes. À partir de 1936 sa place dans la jeune peinture française n'a cessé de s'affirmer. Il se lia rapidement avec Manessier, Le Moal, dont les recherches convenaient à son propre esprit. Depuis lors, sa ligne d'évolution ne cesse de s'entrecroiser avec celle de Manessier, selon que l'un ou l'autre éprouve le besoin de retrouver quelque support objectif à des variations colorées abstraites ou au contraire s'efforce à une libération plus totale. Même goût des gammes sonores, comme l'émail, et des rythmes verticaux. Singier est de ce groupe que renient les puristes de l'abstraction, car pour eux, il n'ait pas d'effusion pure de toute matière ; c'est le tableau qui est abstrait d'une réalité, dont ils n'hésitent pas à dévoiler l'origine en titrant les œuvres. On ne peut s'empêcher de songer à un renouveau impressionniste. Certaines toiles impressionnistes furent libérées de l'aspect servile de la réalité, au profit de la sensation poétique, notamment les derniers *Nymphéas* que peignait Monet, juste avant sa mort en 1926. Mais pour Singier et Manessier, on tient compte aussi des acquisitions cubistes, et la sensation est organisée et construite. C'est cette double dépendance envers les impressionnistes et à l'égard des cubistes, qui laisse supposer que ces peintres constituent la filiation exacte de l'esprit cézannien, mieux que d'autres qui n'en ont retenu qu'un seul des aspects. En vérité un des grands mérites de la génération de peintres français à laquelle appartient Singier est d'avoir délibérément voulu réaliser une peinture de synthèse. Renonçant peut-être à leurs chances d'originalité foncière, l'originalité à tout prix ne leur semblant sans doute pas à eux, Français, le but à atteindre, ces peintres ont voulu faire le point après les incroyables bouleversements qui n'avaient cessé de secouer le langage pictural depuis le début du siècle. Du temps de leur première manifestation vers 1943, la synthèse qu'ils se donnaient pour but, était celle, en deçà de l'impressionnisme, de Seurat ou Cézanne, de Matisse et Picasso. Dès les premières années de l'après-guerre, qui amena pour les Français la découverte de Kandinsky, Klee, Mondrian, ils ajoutèrent à leur but initial la volonté d'intégrer aussi cette prodigieuse libération de la forme picturale. Il est juste de noter qu'avec la plénitude de la maturité, l'œuvre de Singier s'est complètement séparée du chemin propre à Manessier, pour se développer et s'épanouir dans ses qualités personnelles. Aux mosaïques savamment composées de petites surfaces sonores alternant avec les larges fonds plus calmes de la première période ont succédé des peintures plus fluides, recourant à des techniques tachistes et qui s'apparentent aux effets de l'aquarelle, où Singier a toujours excellé. À lire les textes qui lui sont consacrés, on remarque qu'il est toujours fait allusion à son propos d'excès d'élégance, de délicatesse mais poussée à un tel point de perfection qu'on n'aurait le courage de lui en faire le reproche. ■ Jacques Busse

4 Sin 4

BIBLIOGR. : Camille Bourniquel : *Trois Peintres : Le Moal, Manessier, Singier*, Le Chêne, Paris, 1946 – Guy Marester : *Singier et la sérénité*, XXᵉ siècle, Paris, 1952 – Bernard Dorival : *Les Peintres du XXᵉ siècle*, Tisné, Paris, 1957 – Michel Seuphor : *Dict. de la peinture abstraite*, Hazan, Paris, 1957 – Georges Charbonnier : *Singier*, Musée de Poche, Paris, 1957 – Rolf Schmücking : *Das Graphische Werk*, Städtisches Museum, Braunschweig, 1958 – Georges Charbonnier : *Le Monologue du peintre*, Julliard, Paris, 1959 – Yvon Taillandier : *Peintres contemp.*, Mazenod, Paris, 1964 – Jean Clarence Lambert : *La Peinture abstraite*, in : *Hre gén. de la peinture*, t. XXIII, Rencontre, Lausanne, 1966 – Joseph Emile Muller : *Dict. univ. de l'art et des artistes*, Hazan, Paris, 1967 – Camille Bourniquel : *Hommage à Singier*, Bibliothèque nationale, Paris, 1986 – Lydia Harambourg, in : *L'École de Paris 1945-1965. Diction. des Peintres*, Ides et Calendes, Neuchâtel, 1993.

MUSÉES : ARLES (Mus. Réattu) – BÂLE – BRUXELLES (Mus. roy.) – LA CHAUX DE FONDS (Mus. des Beaux-Arts) – COUTANCES – DUNKERQUE – ESSEN : *Matinée 1956* – HAMBOURG : *Collioure, collines 1956* – LE HAVRE (Mus. des Beaux-Arts) – JOHANNESBURG – LIÈGE – LONDRES (Tate Gal.) – LUXEMBOURG – MELBOURNE – MONTRÉAL (Mus. d'Art contemp.) – *Néréides matinales 1968* – NEW YORK (Solomon R. Guggenheim Mus.) : *Dutch Town 1952* – OSLO – PARIS (Mus. nat. d'Art mod.) : *L'Été 1947* – *Nuit de Noël 1950* – PARIS (Mus. d'Art mod. de la ville) – PARIS (BN, Cab. des Estampes) : *Composition sur fond bleu-vert 1978*, litho. – PITTSBURGH (Carnegie Found. Mus.) – POITIERS (Mus. Réatu) – SKOPJE (Mus. d'Art contemp.) – SYDNEY – TORONTO – VIENNE – WELLINGTON – WUPPERTAL.

VENTES PUBLIQUES : PARIS, 8 juil. 1954 : *Intérieur rouge* : **FRF 80 000** – PARIS, 8 déc. 1959 : *Matin à la fenêtre* : **FRF 400 000** – NEW YORK, 18 mai 1960 : *Vieille Ville, Provence* : **USD 600** – STUTTGART, 3-4 mai 1962 : *Printemps à Paris* : **DEM 13 200** – GENÈVE, 18 juin 1966 : *Espace navigable* : **CHF 12 000** – PARIS, 9 mars 1972 : *Les Environs du phare* : **FRF 10 100** – VERSAILLES, 2 déc. 1973 : *Le Tub* : **FRF 9 100** – PARIS, 29 oct. 1974 : *Composition abstraite* : **FRF 17 000** – PARIS, 25 oct. 1976 : *Autostrade 1951*, h/pan. (19x32,5) : **FRF 2 100** – VERSAILLES, 9 fév. 1976 : *Composition* (44, 5x56,5) : **FRF 4 000** – PARIS, 22 mars 1977 : *Les environs du phare 1954*, h/t (81x100) : **FRF 11 000** – ZURICH, 30 mai 1979 : *Migration solaire 1962*, techn. mixte/pap. (44x55) : **CHF 3 800** – NEW YORK, 18 jan. 1980 : *Composition en rouge 1952*, h/t (29,9x48,2) : **USD 1 500** – PARIS, 25 oct. 1982 : *La grille 1944*, h/t (73x54) : **FRF 10 500** – PARIS, 13 déc. 1983 : *L'Arbre au matin 1963*, h/t (92x73) : **FRF 11 800** – PARIS, 6 déc. 1986 : *Passage du couple et la mer 1965*, h/t (195x130) : **FRF 96 000** – LONDRES, 25 fév. 1988 : *Le Départ des voiliers 1950*, h/pan. (77x66) : **GBP 12 100** – PARIS, 29 avr. 1988 : *Composition 1973*, aquar. (56x44,5) : **FRF 13 200** – NEUILLY, 20 juin 1988 : *Composition 1968*, dess. à l'encre (45x56) : **FRF 10 500** ; *Sans titre 1973*, aquar. (56,5x44,7) : **FRF 15 000** ; *Sans titre 1965*, past. (56x45) : **FRF 12 000** – PARIS, 20-21 juin 1988 : *Composition 1947*, h/pan. (24x36) : **FRF 26 000** – PARIS, 24 juin 1988 : *Le Réveil 1949*, h/t (73x59,7) : **FRF 170 000** – LONDRES, 20 oct. 1988 : *Intérieur aux volets clos 1949*, h/t (130x97) : **GBP 19 800** – PARIS, 28 oct. 1988 : *Maison au bord du chemin 1945*, encre/pap. (21,5x19) : **FRF 7 000** – NEUILLY, 22 nov. 1988 : *Thésée 1981*, aquar. (44x56) : **FRF 22 000** – NEUILLY, 16 mars 1989 : *Baigneuse éblouie 1964*, h/t (195x130) : **FRF 290 000** – PARIS, 9 mars 1989 : *Composition, cr. gras* : **FRF 18 000** – LONDRES, 29 juin 1989 : *La Sieste 1943*, h/t (130x97) : **GBP 59 400** – DOUAI, 2 juil. 1989 : *Baigneuse à fleur, h/t (46x38)* : **FRF 94 000** – PARIS, 8 oct. 1989 : *Les Maures, la nuit nº 1 1961*, h/t (81x100) : **FRF 240 000** – LE TOUQUET, 12 nov. 1989 : *Composition 1965*, past. et gche (56x45) : **FRF 28 000** – DOUAI, 3 déc. 1989 : *Portrait d'Édouard Pignon 1963*, encre (56,5x45,5) : **FRF 21 000** ; *Le Point de vue du taureau 1952*, h/t (27x41) : **FRF 240 000** – PARIS, 18 fév. 1990 : *Le Voyageur 1954*, h/pap. (33x55) : **FRF 330 000** – LONDRES, 22 fév. 1990 : *Enfant à la plante 1947*, h/t (73x60) : **GBP 49 500** – PARIS, 7 mars 1990 : *Sans titre*, aquar. (32x22) : **FRF 23 000** – PARIS, 8 avr. 1990 : *Les Maures ; Nuit II 1961*, h/t (82x100) : **FRF 270 000** – PARIS, 26 avr. 1990 : *Composition, aquar./pap. (30x23)* : **FRF 25 000** – NEUILLY, 10 mai 1990 : *Hydra-méridienne I 1970*, h/t (92x73) : **FRF 200 000** – PARIS, 11 juin 1990 : *Composition, gche/pap. (43,5x56)* : **FRF 45 000** – PARIS, 22 juin 1990 : *Le Jardin humide 1951*, h/t (81x60) : **FRF 315 000** – SAINT-GERMAIN-EN-LAYE, 8 déc. 1991 : *La*

Passerelle 1944, h/t (71x53) : **FRF 191 000** – LONDRES, 26 mars 1992 : *Péniches à Clichy 1950*, aquar./pap./cart. (24,3x31,5) : **GBP 1 870** – PARIS, 9 juil. 1992 : *Composition 1965*, past./pap. (55x44) : **FRF 17 500** – LONDRES, 15 oct. 1992 : *Nature morte 1944*, h/t (35x26,7) : **GBP 4 840** – PARIS, 9 déc. 1992 : *Le Tub*, h/t (100x81) : **FRF 75 000** – PARIS, 24 oct. 1993 : *Les Maures, nuit I 1961*, h/t (81x100) : **FRF 125 000** – COPENHAGUE, 3 nov. 1993 : *Composition 1966*, aquar. (56x45) : **DKK 13 000** – LONDRES, 3 déc. 1993 : *Intérieur aux volets clos 1949*, h/t (130x96) : **GBP 19 550** – PARIS, 11 avr. 1994 : *Le Collier blanc 1946*, h/t (92x73) : **FRF 85 000** – PARIS, 28 oct. 1995 : *Intérieur bleu animé 1971*, h/t (162x130) : **FRF 95 000** – LONDRES, 21 mars 1996 : *Les Papillons de nuit 1949*, past./pap. (24x31,3) : **GBP 1 150** – PARIS, 3 mai 1996 : *Sables 1973*, aquar. (45x56) : **FRF 5 500** – PARIS, 29 nov. 1996 : *Composition 1963*, grav. (37x45) : **FRF 32 500** – NEW YORK, 10 oct. 1996 : *Jardin marin II 1959*, h/t (88,9x116,8) : **USD 21 850**.

SINGKNECHT Christoph Gregor
XVIIᵉ siècle. Actif dans la première moitié du XVIIᵉ siècle. Allemand.
Peintre.
Il travailla à Königsberg où il exécuta des peintures dans l'Hôtel de Ville et dans l'ancienne Bourse.

SINGLETON H., Mrs
XIXᵉ siècle. Active à Londres. Britannique.
Miniaturiste.
Elle exposa à Londres, notamment à la Royal Academy et à la British Institution, de 1807 à 1822. Elle était femme du peintre d'histoire Henry Singleton.

SINGLETON Henry
Né le 19 octobre 1766 à Londres. Mort le 15 septembre 1839 à Londres. XVIIIᵉ-XIXᵉ siècles. Britannique.
Peintre d'histoire, portraits, graveur, illustrateur.
Orphelin, Henry Singleton fut instruit par son oncle le miniaturiste Joseph Singleton. Il fut ensuite élève des Écoles de la Royal Academy. Il exposa à cet Institut de 1780 à 1839. En 1788, il obtint une médaille d'or et sir Joshua Reynolds apprécia hautement son œuvre. L'extrême facilité de cet artiste lui permit de produire une œuvre considérable aussi bien comme illustrateur que comme peintre ; il fut fort populaire. Il fit, notamment, une série de petits tableaux sur des scènes de Shakespeare, dont plusieurs furent gravés.
Cependant ce succès facile n'eut qu'un temps et après la mort de l'artiste, ses ouvrages furent fort dépréciés. Ses confrères de la Royal Academy ne le jugèrent pas digne de faire partie de leur compagnie.

MUSÉES : COIRE : *Portrait du général Souvoroff* – FRANCFORT-SUR-LE-MAIN (Inst. Staedel) : *Vikar reçoit la dîme* – LEICESTER : *Manto et Tirésias* – LONDRES (Nat. Portrait Gal.) : *Comte Richard Howe* – LONDRES (Victoria and Albert Mus.) : *À la porte de l'auberge* – Cosertship – PARIS (Mus. du Louvre) : *Rivaux*.

VENTES PUBLIQUES : PARIS, 10 juin 1893 : *Les deux rivaux* : **FRF 580** – PARIS, 18-25 mars 1901 : *Les deux rivaux* : **FRF 1 020** – LONDRES, 19 mai 1911 : *Côté ouest* ; *Côté est d'une ville*, deux pendants : **GBP 598** – LONDRES, 6 mai 1926 : *Intérieur avec personnages*, pierre noire : **GBP 22** – LONDRES, 16 déc. 1927 : *Col. Bragge Prowse Primm* : **GBP 50** – LONDRES, 21 fév. 1930 : *Le Retour du mari* ; *Le Retour du soldat*, les deux : **GBP 147** – LONDRES, 19 mars 1942 : *Vues des Indes*, trois peint. : **GBP 126** – NEW YORK, 20 et 21 fév. 1946 : *Travail* ; *Oisiveté*, deux pendants : **USD 2 000** – LONDRES, 23 mars 1966 : *La soumission des deux fils du sultan Tippoo, Seringapatam* : **GBP 550** – NEW YORK, 25 sep. 1968 : *Guerre et Paix*, deux pendants : **USD 2 300** – LONDRES, 10 déc. 1971 : *Portrait de femme* : **GNS 500** – LONDRES, 23 juin 1972 : *Jeune femme offrant un heaume à un gentilhomme* : **GNS 750** – LONDRES, 21 juin 1974 : *Groupe familial dans un intérieur* : **GNS 450** – LONDRES, 18 juin 1976 : *Mort du capitaine Srangeways, le 16 juillet 1796*, h/t (49,5x65) : **GBP 480** – LONDRES, 23 nov. 1977 : *Les Otages*, h/t (51x63,5) : **GBP 2 400** – LONDRES, 11 avr. 1980 : *Retour du marché*, h/t (33,6x28,6) : **GBP 1 000** – LONDRES, 26 juin 1981 : *The helmet sent by Isabel to Sir Bertram*, h/t (125,6x158) : **GBP 1 700** – LONDRES, 27 avr. 1983 : *The helmet sent by Isabel to Sir Bertram*, h/t (126x158) : **GBP 1 600** – LONDRES, 26 mai 1989 : *Couple élégant dansant dans un intérieur*, h/t. (35,6x30,4) : **GBP 1 650** – LONDRES, 18 oct. 1989 : *Anges*, h/t (126,5x100,5) : **GBP 1 650** – LONDRES, 31 oct. 1990 : *Officier de la Compagnie des Indes Orientales dictant à un scribe*, h/t (39x30) : **GBP 2 640** – LONDRES, 7 oct. 1992 : *Portrait d'une mère faisant la lecture à son enfant*, h/t (127x101,5) : **GBP 1 540** – LONDRES, 18 nov. 1992 : *La*

mort de Nelson, h/t (62x85) : **GBP 6 600** – LONDRES, 12 avr. 1995 : *Paix et Guerre*, h/t, une paire et deux gravures d'après les peintures (chaque 74x61) : **GBP 8 625** – LONDRES, 10 juil. 1996 : *Arviragus, Belarius, Guiderius et Imogène dans la forêt*, h/t (62x74) : **GBP 4 140.**

SINGLETON J.
XVIII[e] siècle. Britannique.
Graveur de portraits.

SINGLETON John Copley. Voir COPLEY John Singleton

SINGLETON Joseph
XVIII[e] siècle. Actif à Londres. Britannique.
Portraitiste et miniaturiste.
Frère de William Singleton. Il exposa à la Royal Academy trente miniatures de 1773 à 1788.

SINGLETON Maria
XIX[e] siècle. Active à Londres de 1808 à 1820. Britannique.
Portraitiste.
Sœur de Henry et Sarah Macklarinan Singleton.

SINGLETON R.
XVIII[e] siècle. Travaillant vers 1760. Britannique.
Sculpteur.
Il a sculpté avec G. Bottomley, un tombeau dans la cathédrale de Norwich.

SINGLETON Sarah Macklarinan
XVIII[e]-XIX[e] siècles. Active à Londres. Britannique.
Miniaturiste et portraitiste.
Sœur du peintre d'histoire Henry Singleton. Elle exposa soixante-quatorze miniatures à la Royal Academy de 1787 à 1813.

SINGLETON Thomas
XVIII[e] siècle. Travaillant de 1750 à 1780. Britannique.
Sculpteur.
Probablement frère de R. Singleton. Il exécuta des tombeaux à Hamstead, à Suffolk, à Horringer, à Horningsheath, à Redenhall et à Norwich.

SINGLETON William
Mort en 1793. XVIII[e] siècle. Actif à Londres. Britannique.
Portraitiste, miniaturiste et peintre sur émail.
Il exposa à la Royal Academy entre 1770 et 1790.
VENTES PUBLIQUES : PARIS, 8 avr. 1919 : *Portrait de Lady Hamilton, en bacchante*, miniature, d'après sir J. Reynolds : FRF 2 100.

SINGRY Eulalie. Voir DORUS Eulalie

SINGRY J.
Mort en 1824. XIX[e] siècle. Français.
Peintre de miniatures.
Élève d'Isabey et de Vincent. Il exposa au Salon entre 1806 et 1824. La collection Wallace, à Londres, conserve de lui : *Portrait de la marquise de Conyngham* et *Dame en costume de la Restauration.*
VENTES PUBLIQUES : PARIS, 18-22 avr. 1910 : *Portrait de Dupaty*, miniature : FRF 305 – PARIS, 18 déc. 1922 : *Portrait d'homme ; Portrait de femme*, deux miniatures : FRF 400 – PARIS, 19 mars 1924 : *Portrait de l'actrice Mademoiselle de Saint-Aubin*, miniature : FRF 2 850 – PARIS, 10 déc. 1927 : *Jeune femme décolletée en corsage rouge*, miniature : FRF 1 820 – PARIS, 31 mars 1950 : *Mme Adèle représentée au saut du lit*, miniature : FRF 45 000.

SINGRY Jean Baptiste
Né le 1[er] mars 1782 à Nancy. Mort le 7 août 1824 à Paris. XIX[e] siècle. Français.
Portraitiste, miniaturiste et lithographe.
Fils de Nicolas Singry et père d'Eulalie Dorus. Élève de Vincent et d'Isabey. La Galerie Wallace de Londres possède deux portraits de cet artiste.

SINGRY Jean Pierre
XVIII[e] siècle. Actif à Nancy dans la seconde moitié du XVIII[e] siècle. Français.
Sculpteur.
Il travaillait en 1771 à l'église Saint-Nicolas de Nancy. Voir aussi Breche (Joseph François).

SINGRY Nicolas
XVIII[e] siècle. Actif à Nancy dans la seconde moitié du XVIII[e] siècle. Français.
Peintre.
Père de Jean-Baptiste Singry. On cite de lui un portrait du général Drouot.

SINHA Abani
XX[e] siècle. Indien.
Dessinateur. Traditionnel.
Il a composé comme tant d'autres des images inspirées du *Ramayana* (poème épique de l'Inde).

SIN-HIO LIAO
Né en 1910 au Yunnan. XX[e] siècle. Chinois.
Peintre.
Il a présenté en 1946 une peinture à l'Exposition internationale d'art moderne ouverte à Paris, au musée d'Art moderne, par l'Organisation des Nations Unies.

SINIA Cornelia Maria
Née le 14 février 1878 à Hoorn. XX[e] siècle. Hollandaise.
Peintre de paysages, aquarelliste.
Elle n'eut aucun maître.
MUSÉES : HAARLEM (Mus. Teyler).

SINIA Oscar
Né le 8 mai 1877 à Gand. XX[e] siècle. Belge.
Sculpteur de compositions religieuses, médailleur.
Il fut élève de l'académie des beaux-arts Saint Luc de Gand. Il exécuta de nombreuses sculptures dans des villes de Flandres, notamment des statues religieuses et des décorations sur des édifices publics.
MUSÉES : GAND : *Le Dernier Baiser.*

SINIAVER Ossip
Né en 1899 à Odessa. XX[e] siècle. Actif en Belgique. Russe.
Peintre de compositions animées, dessinateur, aquarelliste, illustrateur.
Il fut élève de l'académie des beaux-arts de Gand.
BIBLIOGR. : In : *Dict. biogr. illustré des artistes en Belgique depuis 1830*, Arto, Bruxelles, 1987.

SINIAVSKI Nikolaï Alexandrovitch
Né le 1[er] mai 1771. XVIII[e]-XIX[e] siècles. Russe.
Paysagiste et portraitiste.
Élève de l'Académie de Saint-Pétersbourg.

SINIBALDI Baccio ou Bartolomeo. Voir MONTELUPO Baccio ou Bartolomeo da

SINIBALDI Jean Paul ou Paolo
Né le 17 mai 1857 à Paris. Mort en janvier 1909 à Bourg (Ain). XIX[e]-XX[e] siècles. Français.
Peintre de genre.
Il fut élève de Cabanel et de A. Stevens. Il participa à Paris au Salon des Artistes Français, il reçut une mention honorable en 1886, une bourse de voyage en 1888, une médaille de bronze à l'Exposition universelle de 1889, une médaille de seconde classe en 1898, une médaille d'argent à l'Exposition universelle de 1900. Il fut fait chevalier de la Légion d'honneur en 1900.

Paul Sinibaldi
Paul Sinibaldi

MUSÉES : AMIENS : *Manon Lescaut – Un Défrichement de bruyère – Intérieur d'écurie* – GRAY : *Le Défilé* – MULHOUSE : *Un Conseil* – SÈTE : *Claude nommé empereur.*
VENTES PUBLIQUES : PARIS, 8 nov. 1918 : *Village en Seine-et-Marne* : FRF 70 – PARIS, 17-18 oct. 1919 : *Sur un banc* : FRF 30 – PARIS, oct. 1945-juil. 1946 : *Femme orientale* : FRF 250 – PARIS, 20 juin 1951 : *Paysage* : FRF 3 000 – PARIS, 18 mars 1977 : *L'atelier*, h/t (112x83) : FRF 7 600 – NEW YORK, 24 jan. 1980 : *Louis XIII et Richelieu recevant un ambassadeur 1899*, h/t (73,7x87,6) : USD 4 000 – NEW YORK, 11 fév. 1981 : *La Bénédiction du cardinal*, h/t mar./cart. (46x66,5) : USD 7 000 – NEW YORK, 24 mai 1984 : *Une fête dansante*, h/t (49x79,5) : USD 5 000 – LONDRES, 21 juin 1985 : *L'amateur d'art*, h/pan. (56x37) : GBP 5 500 – VERSAILLES, 7 déc. 1986 : *Jeune femme en barque sur le fleuve*, h/pan. (27x41) : FRF 36 000 – LONDRES, 16 fév. 1990 : *Capri*, h/t (108,9x130) : GBP 4 620 – BERNE, 12 mai 1990 : *Nature morte avec une corbeille de pommes, une carafe et une bouteille de champagne*, h/t (38x46) : CHF 2 400 – NEW YORK, 22 mai 1990 : *Femme élégante*

dans une rue de Paris, h/pan. (31,1x27,3) : **USD 20 900** – PARIS, 25 mars 1992 : *Portrait de femme assise en robe blanche*, h/t (81x65) : **FRF 25 000** – NEW YORK, 12 oct. 1994 : *Sur la terrasse à Capri*, h/t (48,3x32,4) : **USD 5 750**.

SINIBALDI Lorenzo
XVIIᵉ siècle. Actif à Todi et à Rome en 1611. Italien.
Peintre.
Assistant d'Agostino Tassi.

SINIBALDI Raffaelo. Voir **MONTELUPO Raffaele da**

SINIBALDI Y MONTELEYRO Rafael
XVIᵉ siècle. Actif en Castille. Espagnol.
Sculpteur.
Cet artiste d'origine italienne fut amené en Espagne par Giovanni de Fiesole pour l'aider à la construction du Mausolée élevé à la mémoire du cardinal de Burgos.

SINIBALDO da Perugia. Voir **IBI Sinibaldo**

SINICKI René
XXᵉ siècle. Français.
Peintre de natures mortes, fleurs.
VENTES PUBLIQUES : NEW YORK, 15 nov. 1990 : *Fleurs*, h/t (21,5x12) : **USD 2 090** – PARIS, 23 avr. 1993 : *La langouste*, h/t (19x24) : **FRF 3 000** – LUCERNE, 26 nov. 1994 : *Nature morte aux deux cadres*, h/cart. (18x24) : **CHF 1 100**.

SININGER Leonhard. Voir **SINNIGER**

SINJEUR Govert
Né en 1655. Mort le 27 février 1702 à Rotterdam. XVIIᵉ siècle. Actif à Rotterdam. Hollandais.
Peintre.
Il peignait dans la manière de Ph. Wouwerman.

SINKEL Henricus Johannes ou **Heinrich Johann**
Né le 6 janvier 1835 à Almelo. Mort le 15 janvier 1908 à Düsseldorf. XIXᵉ siècle. Hollandais.
Peintre d'histoire et de portraits.
Élève de l'Académie de Düsseldorf. Il exécuta plus de quatre cent cinquante portraits à partir de 1880. Le musée de Düsseldorf conserve de lui (*Portrait du peintre Ittenbach*).

SINKO Armand
Né le 3 mai 1934 à Grasse (Alpes-Maritimes). XXᵉ siècle. Français.
Peintre.
Refusé au concours d'entrée de l'école des beaux-arts de Nice en 1948, il peut y entrer quand même deux mois plus tard et y reste jusqu'en 1952. Puis, pris d'une panique subite devant les toiles, il part s'inscrire à l'école des beaux-arts de Paris en 1953, où il travaille dans l'atelier Brianchon et obtient une bourse de l'école en 1955. En 1956, il fait un séjour à la Villa Médicis à Rome. Il s'arrête de peindre de 1964 à 1967, année pendant laquelle il devient professeur de dessin au lycée français de Rome ; il abandonne le professorat en 1968 afin de se consacrer de nouveau entièrement à la peinture.
Il participe à des expositions collectives : 1952 Vence. Il montre ses œuvres dans des expositions personnelles : à partir de 1958 régulièrement à Los Angeles, Paris et Rome.
Il se destina à la peinture de chevalet.

SINKOVICH Dezsö ou **Desiderius**
Né le 5 juin 1888 à Temesvar. Mort en 1933 à Temesvar. XXᵉ siècle. Hongrois.
Peintre.

SINKWITZ Karl
Né le 9 avril 1886 à Dresde. Mort en 1933 à Dresde. XXᵉ siècle. Allemand.
Peintre d'architectures, paysages, graveur.
MUSÉES : BAUTZEN – GÖRLITZ – ZITTAU.

SINN
XVIIIᵉ siècle. Actif à Bayreuth vers 1750. Allemand.
Peintre.

SINNER Abraham
Né en 1670. Mort le 25 janvier 1737. XVIIᵉ-XVIIIᵉ siècles. Actif à Berne. Suisse.
Peintre.

SINNER Michel
Né en 1826 à Ettelbruck. Mort en 1882 à Ettelbruck. XIXᵉ siècle. Luxembourgeois.
Peintre de compositions à personnages, pastelliste, illustrateur. Romantique.

Il fut élève de Jean-Baptiste Fresez de 1844 à 1846. Il poursuivit ses études à l'Académie des Beaux-Arts d'Anvers, puis fut élève de Gleyre à Paris. Il effectua de fréquents voyages en Allemagne, Belgique, France, Angleterre.
Il a figuré, en 1989, à l'exposition *150 ans d'art luxembourgeois au Musée national d'histoire et d'art – Peinture et sculpture depuis 1839*.
Le romantisme de l'œuvre de Michel Sinner, notamment la peinture *La Mort de Jean l'Aveugle* (vers 1845) participe du développement d'un sentiment national au Grand-Duché. Il a créé des illustrations pour *Les Misérables* de Victor Hugo.
BIBLIOGR. : In : Catalogue de l'exposition *150 ans d'art luxembourgeois*, Mus. nat. d'Hist. et d'Art, Luxembourg, 1989.
MUSÉES : LUXEMBOURG (Mus. nat. d'Art et d'Hist.) : *La Mort de Jean l'Aveugle* vers 1845 – *Portrait de deux demoiselles* 1854 – *Portrait du docteur Moris* 1864.

SINNIGER Léonhard ou **Sininger**
XVIᵉ siècle. Allemand.
Sculpteur de monuments.
Actif à Ingolstadt de 1528 à 1546, il sculpta surtout des tombeaux.

SINNOCK John Ray
Né le 8 juillet 1888 à Raton (New York). XXᵉ siècle. Américain.
Peintre, peintre de compositions murales, médailleur.
Il fut membre de la Fédération américaine des arts. Il se spécialisa dans la décoration murale.

SINNOTT Kevin
Né en 1947. XXᵉ siècle. Britannique.
Peintre de sujets de sport.
VENTES PUBLIQUES : LONDRES, 26 mars 1993 : *Le Joker et des patineurs sur glace*, h/t (175x234) : **GBP 2 185** – LONDRES, 25 nov. 1993 : *Journées de trépidantes* 1988, h/t (173x44,5) : **GBP 2 530**.

SINOPICO Primo, pseudonyme de **Chareun Covrias Raoul de**
Né le 16 décembre 1889 à Cagliari. XXᵉ siècle. Italien.
Peintre de paysages, natures mortes, peintre de décors de théâtre, illustrateur.
Il fut élève de l'académie Brera de Milan, où il vécut et travailla. Il commença à se faire connaître en 1918 par une exposition personnelle à Milan.
Il a peint des toiles tendant à magnifier les aspects de la vie moderne : *Électricité – Station Radio*. On lui doit aussi des paysages.
MUSÉES : NOVARA (Gal. Mod.).

SINOQUET Jean Baptiste
XIXᵉ siècle. Français.
Peintre de portraits et miniaturiste.
Il exposa au Salon de Paris en 1848.

SINOVIEFF Ghéorgi. Voir **ZINOVIEFF**

SINSSON Jacques Nicolas et non **Jacaues** ou **Sisson**
XVIIIᵉ-XIXᵉ siècles. Actif de 1781 à 1845. Français.
Peintre d'ornements et de fleurs.
Il travailla à la Manufacture de porcelaine de Sèvres.

SINSSON Louis ou **Sisson**
Né en 1815. XIXᵉ siècle. Français.
Peintre de fleurs et d'ornements.
Il travailla à la Manufacture de Sèvres de 1839 à 1885.

SINSSON Nicolas ou **Sisson**
XVIIIᵉ siècle. Français.
Peintre d'ornements et de fleurs.
Il travailla à la Manufacture de Sèvres, de 1773 à 1799.

SINSSON Pierre Antoine ou **Sisson**
Né en 1808. XIXᵉ siècle. Français.
Peintre d'ornements et de fleurs.
Il travailla à la Manufacture de porcelaine de Sèvres jusqu'en 1848.

SINT-JANS Geeraert Van, ou **Gerrit Van,** ou **Geert tot**.
Voir **GÉRARD de Saint-Jean**

SINTENIS Renée
Née le 20 mars 1888 à Glatz (Silésie). Morte en 1965 à Berlin. XXᵉ siècle. Allemande.
Sculpteur de bustes, portraits, animaux, médailleur, graveur.
Elle fut élève de l'école des beaux-arts de Stuttgart ; puis de 1908 à 1911 de l'école des arts et métiers de Berlin. Elle épousa le

sculpteur Emil Rudolf Weiss. En 1929, elle devint membre de l'académie des beaux-arts de Prusse, puis en fut exclue à l'arrivée au pouvoir des nazis. En 1944, une grande partie de ses œuvres furent détruites dans les bombardements. En 1947, elle fut nommée professeur à l'école des beaux-arts de Berlin. En 1958 eut lieu une rétrospective de son œuvre au Haus am Waldsee de Berlin à l'occasion de son soixante-dixième anniversaire. Sculpteur animalier, elle a toujours saisi les animaux en plein élan, accentuant la détente et le mouvement par les déformations cinétiques appropriées. Également sculpteur de portraits en bustes et en médailles, elle en exécuta plusieurs d'elle-même, de son mari et un d'André Gide.

Renée Sintenis

BIBLIOGR. : Hanna Kiel : *Renée Sintenis*, Rembrandt, Berlin, 1956 – Juliana Roth : *Dict. de la sculpt. mod.*, Hazan, Paris, 1960 – Britta E. Buhlmann. *Renée Sintenis. Werkmonographie der Skulpturen*, Wissenschaftliche Buchgemeinschaft, Darmstadt, 1987.

VENTES PUBLIQUES : STUTTGART, 3-4 mai 1962 : *Jeune âne*, bronze : **DEM 9 000** – HAMBOURG, 18 nov. 1964 : *L'âne*, bronze : **DEM 16 000** – MUNICH, 11 déc. 1969 : *Enfant sur un poney*, bronze : **DEM 10 000** – HAMBOURG, 5 juin 1970 : *Petite Daphné* : **DEM 8 000** – COPENHAGUE, 18 mai 1971 : *Daphné* : **DKK 19 000** – HAMBOURG, 16 juin 1973 : *Nurmi*, bronze : **DEM 6 200** – NEW YORK, 6 juin 1974 : *Poulain*, argent patiné : **USD 2 000** – HAMBOURG, 4 juin 1976 : *Le joueur de flûteau* 1953, bronze (H. 30,4) : **DEM 8 000** – COLOGNE, 3 déc. 1977 : *Der Esel von Selow* 1927, bronze (H. 77, larg. 70) : **DEM 15 000** – MUNICH, 24 nov. 1978 : *Petit âne* 1925, bronze (H. 13,5) : **DEM 5 200** – NEW YORK, 16 mai 1979 : *Joueur de polo* 1929, bronze, patine brun-rougeâtre (H. 43,2) : **USD 11 000** – COLOGNE, 30 mai 1981 : *Jeune fille se baignant*, eau-forte (27x18) : **DEM 2 800** – LONDRES, 6 oct. 1982 : *Le coureur à pied* vers 1924, bronze (H. 40) : **GBP 2 600** – NEW YORK, 16 nov. 1983 : *Fohlen* 1932, bronze patine grise (H. 105) : **USD 17 000** – NEW YORK, 14 nov. 1985 : *Faon agenouillé* vers 1930, bronze patine brune (H. 51) : **USD 6 500** – LONDRES, 5 déc. 1986 : *Biche agenouillée* vers 1930, bronze patiné (H. 51) : **GBP 8 000** – MUNICH, 13 déc. 1989 : *Cheval regardant derrière lui*, bronze (H. 9,4) : **DEM 14 300** – MUNICH, 31 mai 1990 : *Ourson*, bronze (H. 14) : **DEM 16 500** – TEL-AVIV, 1ᵉʳ jan. 1991 : *Poulain couché*, bronze (H. 5) : **USD 1 760** – NEW YORK, 5 nov. 1991 : *Poulain bondissant*, bronze à patine brune (H. 13,7) : **USD 7 700** – NEW YORK, 12 juin 1992 : *Faon*, bronze (H. 15) : **USD 8 250** – NEW YORK, 22 fév. 1993 : *Le boxeur Erich Brandl*, bronze à patine brune (H. 40,5) : **USD 7 700** – NEW YORK, 26 fév. 1993 : *Poulain* 1928, bronze à patine sombre (H. 10,2) : **USD 8 050** – NEW YORK, 4 nov. 1993 : *Nurmi* 1924, bronze (H. 14) : **USD 12 650** – NEW YORK, 7 nov. 1995 : *Poney couché*, bronze (L. 12,7) : **USD 5 520** – BERNE, 20-21 juin 1996 : *Garçonnet avec un agneau dans les bras* 1949, bronze (H. 29,5) : **CHD 13 500** – NEW YORK, 10 oct. 1996 : *Jeune Chien*, bronze (H. 8,9) : **USD 4 887**.

SINTENIS Walter
Né le 20 juillet 1867 à Zittau. Mort le 15 novembre 1911 à Dresde. XIXᵉ-XXᵉ siècles. Allemand.
Sculpteur de nus.
Il fut élève de l'académie des beaux-arts de Dresde, de Robert Diez, puis à Bruxelles de Constantin Meunier et Jules Lagae.
MUSÉES : BAUTZEN (Mus. mun.) : *Baigneuse accroupie*.

SINTES Giovanni Battista
Né vers 1680. Mort vers 1760. XVIIIᵉ siècle. Actif à Rome. Italien.
Graveur.
Élève de B. Farjat.

SINTHOS
XVIIᵉ siècle. Actif à Genève. Suisse.
Peintre.
Le musée d'Avignon conserve de lui *Saint Laurent distribuant des vases d'or aux pauvres* et *Guerrier condamné à être décapité*.

SINTRAM ou Sindrammus ou Sindram
IXᵉ-Xᵉ siècles. Actif à Saint-Gall aux IXᵉ et Xᵉ siècles. Suisse.
Enlumineur.
Il fut un des plus importants enlumineurs de son époque et florissait à partir de 885. Il a enluminé d'initiales l'*Evangelium longum*.

SINTRAM
XIIᵉ siècle. Actif à Marbach (Alsace). Français.

Enlumineur.
La Bibliothèque du Grand Séminaire de Strasbourg conserve un manuscrit enluminé de la main de cet artiste. Chanoine du couvent des Augustins de Murbach, il peignit ses illustrations en 1154, y représentant volontiers les occupations quotidiennes des hommes.

SINTZENICH Elisabeth ou Sinzenich
Née vers 1778 à Mannheim. XIXᵉ siècle. Allemande.
Dessinateur et peintre.
Fille de Heinrich Sintzenich. Son père grava des portraits d'après ses dessins et peintures. Le Kunsthaus de Zurich conserve d'elle *Antoine et Cléopâtre* (aquarelle).

SINTZENICH Friedrich Heinrich ou Sinzenich
Né vers 1780 à Mannheim. XIXᵉ siècle. Allemand.
Graveur au burin.
Fils et élève de Heinrich Sintzenich. Il grava des scènes historiques et des portraits.

SINTZENICH Gustav
XIXᵉ siècle. Actif à Londres dans la première moitié du XIXᵉ siècle. Britannique.
Peintre de fleurs et de fruits.
Il exposa à la Royal Academy de 1809 à 1836.

SINTZENICH Gustavus Ellinthorpe
XIXᵉ siècle. Actif à Londres au milieu du XIXᵉ siècle. Britannique.
Peintre d'histoire.
Il exposa à Londres de 1844 à 1856.

SINTZENICH Heinrich ou Henri ou Sinzenich
Né le 1ᵉʳ décembre 1752 à Mannheim. Mort en 1812 à Munich. XVIIIᵉ-XIXᵉ siècles. Allemand.
Graveur au burin, à la manière noire et au pointillé.
Après avoir reçu les premiers principes à l'Académie de sa ville natale, il alla à Londres compléter son éducation dans l'atelier de Bartolozzi. A son retour à Mannheim, il fut nommé graveur de la cour. Ses estampes sont intéressantes et traitées dans la manière anglaise. Il fut membre des Académies de Munich et de Berlin.
MUSÉES : BERLIN (Cab. d'Estampes) : *Deux caricatures* – *Paysage avec troupeaux et bergers* – MUNICH : *Portrait d'un enfant* – RIGA (Mus. mun.) : *Buonaparte, consul et général, dédié à Mars dès sa naissance*.

SINTZENICH Peter ou Sinzenich
XVIIIᵉ siècle. Actif à Mannheim dans la seconde moitié du XVIIIᵉ siècle. Allemand.
Graveur au burin.
Frère de Heinrich Sintzenich et élève de l'Académie de Dresde. Il s'établit à Londres en 1785. Il grava des paysages et des portraits.

SINZ Karl Rudolf
Né le 5 mai 1818 à Saint-Gall. Mort le 25 avril 1896. XIXᵉ siècle. Suisse.
Dessinateur, peintre.
Il s'établit à Zurich vers 1860. Le Musée municipal de Saint-Gall conserve de ce médecin des vues d'Italie du Sud et de Sicile.

SINZENICH. Voir SINTZENICH

SIOERTSMA Anthonie Heeres ou Siourtsma
Né vers 1626 à Amsterdam. XVIIᵉ siècle. Hollandais.
Graveur au burin.
Élève de Crispin de Passe. Il grava des architectures.

SIOFFEL Joseph
Né en 1911. XXᵉ siècle. Luxembourgeois.
Peintre de nus, peintre à la gouache.
Il a surtout employé la gouache. On cite ses nus.

SIOMASH Juri
Né le 20 février 1948 à Belgiansk (Ukraine). XXᵉ siècle. Russe-Ukrainien.
Peintre de compositions animées. Tendance fantastique.
Il est diplômé de l'Académie des Beaux-Arts de Léningrad. D'abord réaliste dans la convention russe des années soviétiques, il se situe ensuite dans un courant des années quatre-vingt qui a trouvé un public pour une imagerie fantastique, dans son cas empreinte de fantaisie, cautionnée par une technique artisanale du détail.
MUSÉES : GRUYÈRES (Mus. du Centre Internat. de l'Art Fantastique) : *Château d'eau*.

SION Ion Theodoresco
Né en 1882 à Janca (Braila). Mort en 1939. xxe siècle. Roumain.
Peintre de sujets militaires, dessinateur.
Il étudia à Bucarest puis à l'école des beaux-arts de Paris. Il fut nommé inspecteur général des arts en 1933. Certainement est-il le Théo Sion qui fonda, avec Demètre de Berea, l'académie libre de peinture *Ileana* à Bucarest. Il obtint la médaille d'or du Salon de Bucarest en 1910 et le prix national de peinture en 1937. Pendant la guerre 1914-1918, il travailla sur le front d'où il envoya des esquisses, prises sur le vif.

SION Peeter
Mort le 21 août 1695 à Anvers. xviie siècle. Éc. flamande.
Peintre.
Élève de F. Lanckveelt. Maître de la Gilde de Saint-Luc de 1649 à 1650.
VENTES PUBLIQUES : MUNICH, 30 sep.-1er oct. 1964 : *Nature morte* : DEM 6 000 – LONDRES, 5 juil. 1985 : *Nature morte*, h/t (64,2x80) : GBP 10 000.

SION Zbysek
Né le 12 avril 1938 à Policka (Moravie). xxe siècle. Tchécoslovaque.
Peintre. Surréaliste.
De 1955 à 1958, il fut élève d'écoles techniques à Brno, de 1958 à 1964 des écoles d'art de Prague.
Il participe à des expositions collectives, notamment à celles consacrées aux jeunes artistes tchécoslovaques, notamment en 1969 à Paris. Il montre ses œuvres dans des expositions personnelles en Tchécoslovaquie.
Il appartient au courant surréaliste et fantastique, traditionnellement important dans l'art tchécoslovaque. Frantisek Smejkal en dit : « De l'imagination délirante de Zbysek Sion naissent des monstres expression de l'abjection humaine ».
BIBLIOGR. : Catalogue de l'exposition : *Sept Jeunes Peintres tchécoslovaques*, Galerie Lambert, Paris, 1969.

SIONAC Henri de
Né en 1832. Mort le 30 août 1904 à Saint-Sulpice-sur-Lèze (Haute-Garonne). xixe siècle. Français.
Paysagiste.

SIOT-DECAUVILLE E.
Mort en 1909. xixe siècle. Français.
Sculpteur.
Membre de la Société des Artistes Français. Chevalier de la Légion d'honneur. Siot-Decauville, à la fin de sa carrière, s'occupa surtout d'éditions d'œuvres de sculptures.

SIOTTO Pio
Né le 3 mai 1824 à Rome. xixe siècle. Italien.
Tailleur de camées.
Élève de Tenerani et de Bartolomeo Rinaldi.

SIOUAN-TÖ MING. Voir **XUANZONG MING**

SIOUEN-TE MING. Voir **XUANZONG MING**

SIOURTSMA Anthonie Heeres. Voir **SIOERTSMA**

SIOUX, l'Ancien
Né en 1716. xviiie siècle. Français.
Peintre de fleurs et fruits.
Il travailla à la Manufacture de porcelaine de Sèvres de 1752 à 1792.

SIOUX, le Jeune
Né en 1718. xviiie siècle. Français.
Peintre de fleurs et fruits.
Il travailla à la Manufacture de porcelaine de Sèvres de 1752 à 1759.

SIPEK Viktor
Né le 16 février 1896 à Donja Stubica. xxe siècle. Yougoslave.
Peintre de paysages, aquarelliste.
Il fit ses études à Zagreb et Munich.

SIPKES Joseph
xixe siècle. Actif à Amsterdam vers 1840. Hollandais.
Peintre de marines.
VENTES PUBLIQUES : AMSTERDAM, 8 juin 1982 : *Bataille navale* 1846, h/t (86x110) : NLG 8 000.

SIPMANN Carl
Né en 1802 à Düsseldorf. xixe siècle. Allemand.
Peintre.

Frère de Gerhard Sipmann et élève de Cornelius. Il exécuta des peintures décoratives et murales, plus tard il peignit des figures, des fleurs et des fruits.

SIPMANN Gerhard ou Sippmann
Né en 1790 à Düsseldorf. Mort le 30 décembre 1866 à Munich. xixe siècle. Allemand.
* Peintre de portraits, d'histoire, de paysages, de décorations.
Élève de l'Académie de Düsseldorf, de J. P. Langer et de Cornelius à Munich, il peignit avec ce dernier les arabesques de la Glyptothèque de Munich.

SIPONTINUS
xiie siècle. Actif en Apulie. Italien.
Sculpteur, enlumineur et orfèvre.

SIPORIN Mitchell
Né en 1910. xxe siècle. Américain.
Peintre de compositions animées, figures.
Il a participé aux expositions du Carnegie Institute de Pittsburgh.
Peintre très en vue aux États-Unis, il peint des complexes compositions à personnages multiples, souvent inspirées des événements contemporains, dans une manière moderniste.
VENTES PUBLIQUES : NEW YORK, 19 oct. 1967 : *Personnages autour d'une fontaine* : USD 1 000 – NEW YORK, 16 mai 1973 : *Fin d'une ère* : USD 2 250.

SIPOS Béla
Né le 14 décembre 1888 à Jernye. xxe siècle. Hongrois.
Illustrateur.
Il dessina pour le *Leipziger Illustrierte*. Il fut aussi architecte.

SIPOS David
Né en 1762 à Chidea. xviiie siècle. Hongrois.
Sculpteur, architecte et ébéniste.
Il travailla surtout à Klausenbourg et y exécuta des sculptures et des bas-reliefs pour les églises de cette ville et de ses environs.

SIPPMANN Gerhard. Voir **SIPMANN**

SIQUEIROS David Alfaro
Né le 29 décembre 1896 ou 1898 à Chihuahua. Mort le 6 janvier 1974 à Cuernavaca. xxe siècle. Mexicain.
Peintre de compositions animées, figures, compositions murales, dessinateur.
D'une famille de gens cultivés, curieux d'archéologie mexicaine et d'art populaire, militant pour l'indépendance mexicaine, il put entrer dès l'âge de quinze ans à l'académie des beaux-arts San Carlo de Mexico, ainsi qu'à l'école de peinture en plein air de Santa Anita. La révolution l'empêcha de terminer ses études. En 1913 il se joignit à la faction du général Venustiano Carranza. Carranza étant devenu président du Mexique, Siqueiros fut envoyé en Europe en mission d'information à la fois artistique et diplomatique. Ce fut à Paris qu'il rencontra Rivera et à Florence qu'il découvrit les fresques de la renaissance qui l'influencèrent profondément. Revenu au Mexique en 1922 il devint le meneur du syndicat des Travailleurs, Techniciens, Peintres et Sculpteurs et fonda en 1924, avec Orozco, la revue pamphlétaire *El Machete*. Il eut une activité militante croissante de marxiste stalinien, qui, selon les fluctuations des gouvernements mexicains, le portait tour à tour aux sommets, en prison ou en exil. C'est ainsi qu'il fut, en 1932-1933 en Argentine, puis aux États-Unis à Los Angeles en Californie où il se préoccupa de rénovation des techniques picturales, matériels mécanisés, composition dynamique, et enseigna à la Chouinard School of Art. En 1938, il combattit comme lieutenant-colonel des forces républicaines, dans la guerre civile espagnole. Revenu au Mexique, il eut sûrement une part importante dans l'avant-dernier attentat, en 1939, contre Trotski et sa femme qu'hébergeait Diego Rivera, attentat qui fut à l'évidence télécommandé par Staline, duquel Trotski réchappa miraculeusement jusqu'à l'ultime en 1940. Arrêté de nouveau, il s'exila une nouvelle fois. En 1944, il put regagner son pays.
Il a participé à des expositions collectives : 1950 Biennale de Venise, où il remporta le second prix pour les peintres étrangers ; 1962 Galeria del Centenario de Mexico. Il a montré ses œuvres dans des expositions personnelles : 1967 Museo Universitario do Ciencas y Arte de Mexico ; 1972 Central Museum de Tokyo. Parmi les expositions posthumes, citons : 1975 Palais des beaux-arts de Mexico ; 1977 Palazzo Vecchio à Florence ; 1978 Hirshhorn Museum and Sculpture Garden de Washington ; 1995 galerie Arvil de Mexico, exposition avec Pollock ; 1997

Whitechappel Art Gallery. Il a reçu le prix national des Arts mexicains en 1966, le prix Lénine de la paix en 1967.

Combattant politique pendant cinq ans, il repensa dès 1918 la peinture en fonction du changement des structures sociales pour lequel il luttait. À Madrid, il fonda une revue dans laquelle il publia un *Premier Manifeste aux artistes d'Amérique*, préconisant le refus d'asservissement aux critères européens, la création d'un art spécifique, monumental, pour être mis sous les yeux de tous et non à la disposition d'un petit nombre de collectionneurs privilégiés, humain et populaire, fondé sur les traditions précolombiennes et sur l'art populaire actuel, illustrant les luttes sociales, la vie des gens du peuple. En 1922 à Mexico, il publia un *Second Manifeste social, politique et esthétique*, qui définissait de nouveau les buts de l'école des muralistes. Cette même année, qu'il peignit sa première peinture murale : *Les Éléments* à l'école nationale préparatoire de Mexico, qui voisine avec des peintures d'Orozco. Ses premières peintures murales s'en tenaient encore à une expression symbolique d'un contenu social encore teinté de religiosité et n'appliquaient qu'imparfaitement le programme muraliste de promotion d'un « art monumental et héroïque selon l'exemple des grandes traditions préhispaniques d'Amérique ». À partir de 1924, il n'en poursuivit pas moins son œuvre pictural qu'il liait étroitement à son projet révolutionnaire, certaines de ses œuvres étant même détruites lors de la réaction conservatrice. En 1933, à Buenos Aires, en Argentine, il découvrit à son usage les résines synthétiques permettant d'animer en relief la surface des peintures et d'y provoquer des effets convexes et concaves. En 1935, à New York, il fonda justement un atelier expérimental, où il eut Pollock pour élève, pour l'étude des matériaux de la peinture murale. Durant son exil au Chili, en 1941, il entreprit de vastes compositions murales, autour et celle qui est souvent considérée comme son chef-d'œuvre : *Mort à l'envahisseur* à l'école normale de Chillan. À Cuba, en 1943, il peignit l'*Allégorie de l'égalité raciale*. De retour au Mexique, tout en poursuivant l'exécution de peintures de chevalet de formats réduits, auxquels il s'était accoutumé dans ses diverses prisons, il eut l'occasion jusqu'en 1941, reconnu comme « peintre national », de décorer un grand nombre d'édifices publics. À son propre usage, il est même progressivement amené à modifier sa conception du muralisme. Dans le projet d'une dramatisation des événements représentés, il usa désormais de perspectives exagérées, de thèmes symboliques d'inspiration surréaliste, de montages en volume et même de dispositifs optiques que l'amèneront à la notion de « sculptopeinture ». Dans cette période, il réalisa entre autres : *La Révolution mexicaine* fresque pour le musée national d'Anthropologie et d'Histoire ; *L'Art scénique dans la vie sociale* pour le théâtre de l'association nationale des acteurs à Mexico. Ces dernières œuvres furent commencées vers 1960 mais ne furent achevées qu'après 1965, Siqueiros ayant été de nouveau emprisonné entre temps, cette fois uniquement pour ses opinions communistes. À partir de sa libération, il travailla surtout avec une équipe de collaborateur, à la gigantesque décoration : *La Marche de l'humanité* à l'intérieur et à l'extérieur du Palais des congrès de Mexico et qui couvre 4 600 mètres carrés, où il a intégré architecture, peinture et sculpture. D'après les titres de ses œuvres, on peut se douter du caractère didactique et moraliste de l'ensemble de son œuvre. Ses appartenances au courant communiste stalinien pourraient faire redouter chez lui une stricte observance des préceptes du réalisme socialiste. Pourtant par une force authentique, et son outrance même, par un inévitable recours à un folklore inné, par le choix de la tradition préhispanique, Siqueiros, comme Diego Rivera ou Orozco, a su créer son langage.

Avec Orozco et à l'exemple de Diego Rivera, il est l'un des créateurs de ce mouvement spécifiquement mexicain, le seul important de l'art moderne des années vingt pour tout le continent latino-américain, que l'on nomme le muralisme. Tandis que Tamayo plus sensible aux exemples européens pratiquait une peinture détachée du contexte social de l'époque, les muralistes décidaient de consacrer leur activité artistique à leur combat politique, ce qui devait entraîner Siqueiros à des actes extrêmes.

■ Jacques Busse

ﾟｨｧﾞuｅｨﾚ05

Bibliogr. : Raquel Tibol, in : *Peintres contemp.*, Mazenod, Paris, 1964 – Michel Ragon : *L'Expressionnisme*, in : *Hre gén. de la peinture*, Rencontre, t. XVII, Lausanne, 1966 – Raoul Jean Moulin, in : *Dict. de l'art et des artistes*, Hazan, Paris, 1967 – in : *Les Muses*, t. XIII, Grange Batelière, Paris, 1969 – Catalogue de l'exposition : *Siqueiros*, Musée d'Art moderne, Messico, Palazzo Vecchio, Florence, 1976-1977 – Damian Bayon, Roberto Pontual : *La Peinture de l'Amérique latine au XXᵉ siècle*, Mengès, Paris, 1990.

Musées : Mexico (Mus. d'Art mod.) : *Rotation* 1934 – *Figure* 1935 – *Notre Image actuelle* 1947 – *Le Diable* dans l'église 1947 – Mexico (Mus. du palais des Beaux-Arts) : *Nouvelle Démocratie, victime de la guerre* 1944 – *Nouvelle Démocratie, victime du fascisme* 1944 – Mexico (Mus. d'Arte Carrillo Gil) : *Paysage rocailleux avec figure* 1947 – *Premier Mai* 1952 – *Zapata* 1966 – New York (Mus. of Mod. Art) : *Écho d'un cri* 1937 – New York (Guggenheim Mus.) : *Portrait de Sternberth* 1932 – Philadelphie (Mus. of Art) – Rio de Janeiro (Mus. d'Art mod.) – Santa Barbara (Mus. d'Art) : *Deux Indiennes* 1930 – *Jeune Mère* 1936.

Ventes Publiques : New York, 26 avr. 1961 : *El Caromilozo*, œuvr/pap. : **USD 1 250** – New York, 24 nov. 1962 : *Portrait d'une femme* : **USD 875** – New York, 20 oct. 1966 : *Portrait de la femme de l'artiste* : **USD 4 250** – New York, 13 déc. 1967 : *Nu*, gche : **USD 2 400** – New York, 8 oct. 1969 : *Pinto* : **USD 5 500** – New York, 4 fév. 1970 : *Les amants* : **USD 6 250** – Los Angeles, 8 mai 1972 : *Composition* : **USD 3 000** – New York, 20 jan. 1973 : *Trois hommes* : **USD 8 750** – New York, 3 mai 1974 : *Dolor* : **USD 19 000** – New York, 22 oct. 1976 : *Visite au paysan* 1938, h/t (94x73) : **USD 25 500** – New York, 26 mai 1977 : *Portrait de femme* 1937, h/pan. (77,5x61) : **USD 15 000** – New York, 5 avr. 1978 : *Portrait de Ione Robinson* 1931, h/t (86,5x58) : **USD 20 000** – New York, 11 mai 1979 : *Zapata* 1930, litho. (53,5x40) : **USD 2 600** – New York, 17 oct 1979 : *Tête de femme*, h. et gche/cart. (37,5x50,2) : **USD 14 000** – New York, 8 mai 1981 : *Portrait de femme* 1956, h/isor. (118x95,3) : **USD 17 000** – New York, 12 mai 1983 : *Tête d'homme*, gche/pap. (65x50) : **USD 5 500** – New York, 27 nov. 1984 : *Les deux Amériques* 1952, h/isor. (70,5x126,5) : **USD 50 000** – New York, 26 nov. 1985 : *Aigle* 1952, gche/pap. mar./cart. (62,3x48,3) : **USD 3 800** – New York, 25 nov. 1986 : *Huelga*, acryl./isor. (160x120) : **USD 75 000** – New York, 21 nov. 1988 : *Paysans mexicains* 1959, h/rés. synth. (84,7x70) : **USD 71 500** ; *Les femmes de Lorca* 1938, pyroxyline/pan. (51x74) : **USD 66 000** – New York, 17 mai 1989 : *Exodus* 1963, pyroxyline/pan. (45,7x60,5) : **USD 27 500** – New York, 21 nov. 1989 : *Enfant-mère* 1936, encaustique/pan. (76,5x61) : **USD 363 000** – New York, 1ᵉʳ mai 1990 : *Paysage*, acryl./rés. synth. (60x86) : **USD 46 200** – New York, 2 mai 1990 : *Les Cavaliers de la Révolution*, duco/pan., étude pour une décoration murale (85x70) : **USD 154 000** – New York, 20-21 nov. 1990 : *Portrait d'une petite fille vivante et d'une petite fille morte* 1931, h/t (100x75,5) : **USD 66 000** – New York, 8 mai 1991 : *Paysan* 1929, h/t (40x30) : **USD 23 100** – New York, 15-16 mai 1991 : *Repos* 1963, acryl./pan. (43x32) : **USD 88 000** – New York, 19 nov. 1991 : *Deux têtes* 1957, pyroxyline/rés. synth. (89x59) : **USD 88 000** – New York, 18-19 mai 1992 : *Portrait de Blanca Luz* 1931, h/t d'emballage enduite au gesso (92,1x69,2) : **USD 88 000** – New York, 19-20 mai 1992 : *Esclave, symbole du combattant sacrifié* 1948, acryl./t/rés. synth. (101x65,1) : **USD 104 500** – New York, 24 nov. 1992 : *La vie* 1965, acryl./pan. (87,6x40) : **USD 27 500** – New York, 18 mai 1993 : *Paysage en vert* 1965, acryl./rés. synth. (63,5x119,5) : **USD 90 500** – New York, 18-19 mai 1993 : *Le père de la première victime de la grève de Cananea* 1961, acryl./pap. (81,3x60,3) : **USD 68 500** – New York, 17 mai 1994 : *La machette (autoportrait)* 1968, pyroxyline/cart. enduit (121,9x114,9) : **USD 178 500** – New York, 20 nov. 1995 : *Étude de détail pour la peinture murale de Chapultepec* 1964, pyroxyline/pan. (81,3x61) : **USD 63 000** – Paris, 10 déc. 1996 : *Poems from Canto General* 1968, litho., livre avec dix illustrations (60x52,5) : **FRF 4 000** – New York, 25-26 nov. 1996 : *Femme* 1945, pyroxyline/masonite (78,7x61) : **USD 211 500** – New York, 28 mai 1997 : *Portrait de femme* 1949, h/pan. (90,8x67) : **USD 63 000** – New York, 29-30 mai 1997 : *Le Paysan prisonnier* 1930, h/t (45,7x35,6) : **USD 34 500** – New York, 24-25 nov. 1997 : *Roches* vers 1960, pyroxyline/pan. (90,5x120,7) : **USD 79 500**.

SIR Franz
Mort en 1865 à Prague. XIXᵉ siècle. Autrichien.
Peintre et lithographe.
Il grava surtout des portraits.

SIR L., pseudonyme de **Aradian Lévon**
Né en 1932 à Beyrouth, de parents arméniens. XXᵉ siècle. Actif depuis 1951 en France. Libanais.

Peintre.
Il vit et travaille à Paris depuis 1951.
Il participe à des expositions collectives : *De Bonnard à Baselitz –
Dix Ans d'enrichissements du cabinet des estampes 1978-1988* à
la Bibliothèque nationale à Paris en 1992.
Musées : Paris (BN, Cab. des Estampes) : *La Centauresse* 1974,
litho.

SIRACUSA Federico
Né à Trapani. xvIII^e-xIX^e siècles. Italien.
Sculpteur.
Élève d'I. Marabitti. Il sculpta des statues pour les églises de
Cagliari, de Palerme et de Trapani.

SIRACUSA Leopoldo Borbone di, conte
Né le 22 mai 1813 à Naples. Mort le 4 octobre 1860 à Pise. xIX^e
siècle. Italien.
Sculpteur.
Fils de François I^{er}, roi des Deux Siciles. Il a sculpté des statues et
des groupes en marbre pour le cimetière de Naples.

SIRACUSA Santi ou Siragusa
xvIII^e siècle. Actif à Messine en 1712. Italien.
Sculpteur sur bois.

SIRACUSANO Giovanni
xvI^e-xvII^e siècles. Actif à Messine de 1583 à 1628. Italien.
Sculpteur sur bois.
Il a sculpté une *Madone* pour le maître-autel de l'église della
Candelore de Castroreale en 1602.

SIRAG Karel
Né en 1948 à Driebergen. xx^e siècle. Hollandais.
Peintre de paysages urbains, architectures, miniaturiste.
En 1996, il a participé à l'exposition *Actions célestes*, galerie
Lieve Hemel d'Amsterdam, qui l'a exposé individuellement en
1997.
Usant de tout petits formats, il s'est spécialisé dans les vues
urbaines minutieuses, précieuses, les deux rives d'une rivière,
les deux côtés d'une rue, insérant souvent dans une échelle supé-
rieure un détail insolite, des allumettes, un bol et une cuillère...
Bibliogr. : In : Catalogue de l'exposition *Une patience d'ange*,
galerie Lieve Hemel, Amsterdam, 1995.

SIRANI Anna Maria
Née en 1645. Morte en 1715. xvII^e-xvIII^e siècles. Active à
Bologne. Italienne.
Peintre.
Élève de son père Giovanni Andrea et de sa sœur Elisabetta. Elle
peint des saints, des madones et des sujets religieux et travailla
surtout à Bologne.

SIRANI Barbara ou Sirani Borgognoni
xvII^e siècle. Active à Bologne. Italienne.
Peintre.
Élève de son père Giovanni Andrea Sirani et de sa sœur Eli-
sabetta. Elle peignit des tableaux d'autel pour des églises de
Bologne.

SIRANI Elisabetta
Née le 8 janvier 1638 ou 1628 à Bologne. Morte le 28 août
1665 à Bologne, empoisonnée par sa servante. xvII^e siècle.
Italienne.
**Peintre de compositions religieuses, sujets allégoriques,
portraits, graveur, dessinatrice.**
Son père Giovanni Andrea Sirani fut son premier maître. Elle
montra très jeune de remarquables dispositions et commença à
peindre pour le public dès 1655. On cite, notamment, un *Bap-
tême du Christ*, à la Certosa, des peintures aux Palais Zampierri
Caprera, Bacari, à Bologne ; aux Palais Corsini et Bolognetta, à
Rome.
Peut-être morte à peine âgée de vingt-sept ans, son œuvre peint
est considérable. Elle peignit dans la manière de Guido Reni.
Musées : Besançon : *La Madeleine au désert* – **Bologne** (Pina.) :
*Sainte Anne, la Vierge et l'Enfant Jésus – Tête du Christ – Sainte
Elisabeth avec la Vierge et saint Jean enfant – Sainte Madeleine
adorant le crucifix – Tête de Christ couronnée d'épines – La
Madone à la rose – Têtes de saint Joseph et de saint Philippe –
Saint Antoine de Padoue et l'Enfant Jésus – Madone à la tourte-
relle – Enfant Jésus et saints –* **Caen** : *Portrait de l'artiste –*
Compiègne (Palais) : *L'Amour endormi –* **Dresde** : *La source – Por-
trait d'Anna Maria Cagnuoli – Allégories –* **Dublin** : *Marie Made-
leine –* **Édimbourg** : *Saint Jean –* **Leipzig** : *L'Amour endormi –* **Mos-**

cou (Roumianzeff) : *La Vierge et saint Joseph trouvant Jésus dans
le Temple –* **Pesaro** (Pina.) : *Libération de saint Pierre –* **Rennes** :
Mort d'Abel – **Saint-Pétersbourg** (Mus. de l'Ermitage) : *Sainte
Famille – Enfant Jésus –* **Tours** : *Mariage de sainte Catherine –*
Vicence : *La Vierge immaculée –* **Vienne** : *Marthe réprimande sa
sœur –* **Vienne** (Harrach) : *La Vierge.*
Ventes Publiques : Paris, 1756 : *Le Baptême de Notre-Seigneur,*
trois dess. : **FRF 52 – Paris,** 1891 : *La Vierge et saint Joseph en
adoration,* miniature : **FRF 50 – Venise,** 1894 : *La Sainte Famille,
le petit saint Jean et un ange* : **ITL 2 550 – Londres,** 24 mars 1922 :
Femme en sainte Agnès : **GBP 31 – Londres,** 4-7 mai 1923 : *La
Madeleine :* **GBP 31 – Londres,** 30 nov. 1966 : *Peinture et
Musique :* **GBP 600 – Milan,** 18 avr. 1972 : *Vierge et l'Enfant :*
ITL 5 000 000 – Milan, 6 juin 1973 : *Marie-Madeleine :*
ITL 1 900 000 – Londres, 9 juil. 1976 : *Cléopâtre,* h/t (86,5x72,5) :
GBP 1 600 – Milan, 5 déc. 1978 : *Portrait de Guido Reni,* h/pan.
(23x18) : **ITL 2 400 000 – Londres,** 11 juil. 1980 : *Le mariage mys-
tique de sainte Catherine* 1664, h/t (118x156,2) : **GBP 4 500 –
Londres,** 20 fév. 1981 : *Le Mariage mystique de sainte Catherine*
1664, h/t (118x156,2) : **GBP 5 500 – Londres,** 3 avr. 1984 : *Tête de
jeune fille,* cr. noire, rouge et blanche/pap. gris (28,7x27,9) :
GBP 4 200 – Londres, 11 déc. 1984 : *Porcia se transperçant la
cuisse* 1664, h/t (101x138) : **GBP 18 000 – Monte-Carlo,** 23 juin
1985 : *La charité,* h/t mar./pan. (128x106) : **FRF 28 000 – Londres,**
1^{er} avr. 1987 : *Un évêque et trois moines agenouillés devant une
statue de la Vierge,* craie rouge et lav. de brun (16,5x9,6) :
GBP 700 – Londres, 10 juil. 1987 : *La Sainte Famille avec sainte
Thérèse d'Avila* 1664, h/t (121x156) : **GBP 17 000 – Londres,** 21
juil. 1989 : *La Sainte Famille avec saints Elisabeth et Zacharie,* h/t
(77x102,5) : **GBP 6 050 – Rome,** 27 nov. 1989 : *Bacchus enfant
inventant le vin* 1664, h/t (58,5x41,5) : **ITL 29 900 000 – Londres,** 8
déc. 1989 : *Jeune femme personnifiant la Musique devant une
panoplie d'instruments à cordes dans un salon de musique* 1659,
h/t (95,3x75,7) : **GBP 60 500 – Rome,** 8 mars 1990 : *Saint Jérôme
en train d'écrire,* h/t (102x75) : **ITL 60 000 000 – New York,** 15
jan. 1993 : *Saint Jean Baptiste enfant,* h/pan. (69,9x48,3) :
USD 43 125 – New York, 19 mai 1993 : *Cléopâtre,* h/t (88,3x74,3) :
USD 46 000 – Rome, 9 mai 1995 : *La mort de Cléopâtre,* h/t
(75x100) : **ITL 51 750 000 – Londres,** 2 juil. 1996 : *Dame à sa toi-
lette,* craie noire d'encre brune et lav. (25,5x19,3) : **GBP 5 750 –
Venise,** 22 juin 1997 : *San Giuseppe con l'enfant Jésus,* h/t
(99x74) : **ITL 7 000 000.**

SIRANI Giovanni Andrea ou Jean André
Né le 4 septembre 1610 à Bologne. Mort le 21 mai 1670 à
Bologne. xvII^e siècle. Italien.
**Peintre de compositions religieuses, graveur, dessina-
teur.**
Il fut élève de Guido Reni, dont il imita le style au début de sa car-
rière. Il a gravé quelques estampes qu'il signait G. A. S. ou I. A. S.
Sa fille Elisabetta fut un peintre célèbre.
Après la mort de son maître, Sirani fut choisi pour achever plu-
sieurs de ses ouvrages, notamment le tableau de San Bruno à la
Certosa. Plus tard, il adopta une forme plus puissante, se rap-
prochant de celle de Caravaggio.
Musées : Bergues : *Portrait d'homme –* **Bologne** : *Présentation au
temple –* **Bologne** (église San Martino) : *Crucifixion –* **Bologne**
(église San Giorgio) : *Le Mariage de la Vierge –* **Bologne** (Cer-
tosa) : *Le Repas chez Simon le Pharisien –* **Chambéry** (Mus. des
Beaux-Arts) : *Tête de David –* **Florence** : *L'Artiste –* **Stockholm** :
Tête d'ange – Tête de la Vierge – **Venise** : *Madone.*
Ventes Publiques : Paris, 1785 : *La Sainte Famille,* sanguine :
FRF 36 – Paris, 1860 : *La Vierge et l'Enfant :* **FRF 630 – Paris,** 23
mars 1921 : *Loth et ses filles :* **FRF 400 – Vienne,** 9 juin 1970 : *La
Vierge et l'Enfant avec sainte Anne :* **ATS 60 000 – Londres,** 2 juil.
1984 : *Tête d'un jeune Noir,* sanguine et touches de craie
blanche/pap. bleu pâle (22,8x16,2) : **GBP 3 800 – Londres,** 10 avr.
1985 : *Ange et Putto,* craie rouge (17,3x20,7) : **GBP 2 400 –
Londres,** 2 juil. 1991 : *L'Apothéose de saint François surmonté
d'anges musiciens,* craie rouge, encre et lav., projet pour le dôme
d'une abside (27x40,5) : **GBP 8 800.**

SIRASCER Jeronimo, fray ou Straster Geronimo
xvII^e siècle. Espagnol.
Graveur.
Moine du couvent des Franciscains à Valladolid vers 1602 (1613
selon d'autres sources), il grava avec talent les planches de *His-
toria del monte Celia de Muestra Senora de la Salieda,* œuvre de
l'archevêque de Grenade, Don Fr. Pedro Gonzalvez de Men-
doza.

SIRAT Joseph
Né le 24 décembre 1869 à Toulouse (Haute-Garonne). XIXᵉ-XXᵉ siècles. Français.
Peintre, dessinateur.
Il est connu pour ses caricatures.

SIRATO Francisco
Né le 15 août 1877 à Craiova. XXᵉ siècle. Roumain.
Peintre de genre, illustrateur.
Il fut élève de l'académie des beaux-arts de Bucarest. Artiste, il écrivit aussi sur l'art.
MUSÉES : BUCAREST (Pina.) : *Retour du marché* – JASSY (Pina.) : *Rencontre*.

SIRAUT Marcel
Né en 1942 à Woluwe-Saint-Pierre. XXᵉ siècle. Belge.
Peintre, dessinateur, pastelliste, aquarelliste.
Il fut élève de l'académie Saint Luc de Gand. Il travailla aussi comme dessinateur dans la publicité.

SIRBEGOVIC Kemal. Voir **KEMAL**

SIRCANA Giovanni
Né à Olbia (Sardaigne). XXᵉ siècle. Italien.
Peintre.
Il vit et travaille à Livourne. Il participe à de nombreuses expositions et a reçu divers prix.

SIRCEUS. Voir **SOYE Philipp de**

SIRCH Joseph
XVIIIᵉ siècle. Actif à Augsbourg. Allemand.
Miniaturiste.
Père de Wolfgang Joseph Sirch.

SIRCH Wolfgang Joseph
Né vers 1745. Mort vers 1810 à Augsbourg. XVIIIᵉ-XIXᵉ siècles. Allemand.
Peintre.
Fils de Joseph Sirch. Il peignit des portraits et des aquarelles et travailla aussi sur émail.

SIRCIO. Voir **SOYE Philipp de**

SIRE Balthazar
XVIIIᵉ siècle. Actif au début du XVIIIᵉ siècle. Français.
Sculpteur.
Il a sculpté un retable et des statues de saints pour l'église de Maîche en 1710.

SIRE Blaise
XVIIᵉ-XVIIIᵉ siècles. Français.
Sculpteur.
Il a travaillé pour l'église Sainte-Bénigne de Pontarlier et pour les églises d'Estavayer, de Frasne et d'Orgelet.

SIRE Hugonin ou **Syre**
Mort en mars 1476 à Fribourg. XVᵉ siècle. Suisse.
Peintre de décorations et stucateur.
Il travailla à Fribourg (Suisse) à partir de 1453.

SIRE Paulus le. Voir **LESIRE**

SIREE Clementina. Voir **ROBERTSON Clementina**

SIRENA Giuseppe
XVIᵉ siècle. Actif à Palerme de 1579 à 1582. Italien.
Peintre.
Peut-être élève de Vincenzo di Pavia. Il a peint un tableau d'autel dans l'église Sainte-Eulalie des Catalans de Palerme.

SIRET Nicolas
Né à Lons-le-Saulnier. XVIᵉ siècle. Français.
Peintre verrier.

SIRGA, Maître de. Voir **MAÎTRES ANONYMES**

SIRI Sisto. Voir **SYRI Sixtus**

SIRIES Carlo
Mort le 29 octobre 1854. XIXᵉ siècle. Actif à Florence. Italien.
Tailleur de camées.
Fils de Luigi Siries.

SIRIES Cosimo
XVIIIᵉ siècle. Actif à Florence de 1759 à 1789. Italien.
Tailleur de camées.
Fils et successeur de Louis Siries à la Manufacture de « pietredure » de Florence.

SIRIES Louis
Mort le 29 octobre 1754 à Florence. XVIIIᵉ siècle. Actif à Figeac-en-Quercy. Italien.

Tailleur de camées et orfèvre.
Père de Cosimo et de Violante Beatrice. Siries. Il travailla à Florence dès 1722. Le Musée des Beaux-Arts de Vienne conserve de lui un camée en onyx représentant *François Iᵉʳ de Toscane avec sa famille*.

SIRIES Luigi
Né le 28 juin 1743 à Florence. Mort le 15 octobre 1811. XVIIIᵉ-XIXᵉ siècles. Italien.
Tailleur de camées.
Fils de Cosimo Siries.

SIRIES Violante Beatrice, plus tard Mme **Cerroti**
Née le 26 janvier 1709 à Florence. Morte en 1783. XVIIIᵉ siècle. Italienne.
Peintre d'histoire et de portraits, pastelliste et aquarelliste.
Fille de Louis Siries. Elle étudia d'abord à Florence le pastel et l'aquarelle avec Giovanna Fratellini. Elle vint ensuite à Paris et y étudia avec Rigaud et Fr. Boucher. Elle peignit quelques tableaux d'histoire, des fleurs, des fruits, mais son talent s'affirma surtout dans le portrait. Elle peignit, notamment à son retour à Florence un groupe de la famille du Grand-Duc. Son portrait par elle-même est au Musée des Offices à Florence.
VENTES PUBLIQUES : LONDRES, 11 déc. 1992 : *Portraits de jeunes femmes en buste* 1753, h/t, une paire (chaque ovale 34x25,4) : GBP 2 970.

SIRIEZ DE LONGEVILLE G.
Né à Boulogne-sur-Mer (Pas-de-Calais). XXᵉ siècle. Français.
Peintre de figures, portraits, dessinateur.
Il vit et travaille à Paris. Il fut fait chevalier de la Légion d'honneur.
Il s'est spécialisé dans les portraits sur fonds vaporeux.

SIRIGATTI Ridolfo
XVIᵉ-XVIIᵉ siècles. Actif à Florence. Italien.
Sculpteur.
Maître de P. Bernini. Il a sculpté le buste de *François Iᵉʳ de Toscane* en 1594.

SIRINE-REAL Ernestine
XXᵉ siècle. Française.
Sculpteur.
Elle participa à Paris, au Salon des Artistes Français ; elle reçut une mention honorable en 1928, une médaille de bronze en 1936, d'argent en 1941.

SIRK Albert
Né le 26 mai 1887 à Santa Croce (près de Trieste). XXᵉ siècle. Italien.
Peintre, illustrateur. Impressionniste.
Il fut élève d'Ettore Tito.

SIRLETTI Flavio ou **Sirleto** ou **Sirletto**
Né à Ferrare. Mort le 15 août 1737 à Rome. XVIIIᵉ siècle. Italien.
Tailleur de camées.
Père de Francesco et de Raimondo Sirletti. Il tailla d'après des antiquités romaines ; on cite de lui un *Laocoon* sur améthyste.

SIRLETTO Francesco ou **Sirleto** ou **Sirletto**
Né vers 1714. Mort en novembre 1788. XVIIIᵉ siècle. Italien.
Tailleur de camées.
Fils de Flavio Sirletti.

SIRLETTO Raimondo ou **Sirleto** ou **Sirletto**
Mort peu après 1737. XVIIIᵉ siècle. Italien.
Tailleur de camées.
Fils de Flavio S.

SIRLETTO. Voir **SIRLETTI**

SIROKY Josef
XVIIIᵉ siècle. Actif à Krumau. Tchécoslovaque.
Sculpteur sur bois.
Il a sculpté l'autel de l'église de Husinetz en 1731.

SIROMBO Giovanni
Né le 9 août 1885 à Milan. XXᵉ siècle. Italien.
Peintre de paysages.
Il n'eut aucun maître.
VENTES PUBLIQUES : MILAN, 19 déc. 1995 : *Ile San Giorgio*, h/pan. (46x60) : ITL 1 150 000 – MILAN, 18 déc. 1996 : *Lagune de Lerici*, h/cart. (70x95) : ITL 2 330 000.

SIRON André
Né en 1926. XXᵉ siècle.

Peintre.
Musées : Aarau (Aargauer Kunsthaus) : *Sans Titre* 1979.

SIRONI Mario

Né le 12 mai 1885 à Tempio Pausania (Sardaigne). Mort en 1961 à Milan. xxe siècle. Italien.

Peintre de figures, portraits, paysages urbains, peintre à la gouache, illustrateur, dessinateur, peintre de compositions murales, décorateur de théâtre, sculpteur. Futuriste, puis Novecento. Groupe du Novecento.

Il suivit des études de mathématiques à Rome pour devenir ingénieur, lorsqu'il décida de s'inscrire à l'académie des beaux-arts. Il rencontra Severini et Boccioni, qui l'amenèrent à fréquenter l'atelier de Balla. À partir de 1914, il se fixa définitivement à Milan, ville dont ses parents étaient originaires. Il fut aussi architecte et écrivit sur l'art.

Il a participé à partir de 1905 à de très nombreuses expositions collectives, depuis 1914 régulièrement à Rome : 1914 *Exposition libre futuriste*, 1919 *Grande Exposition futuriste*, 1925 Exposition internationale des beaux-arts ; ainsi que : 1921 *Exposition des peintres futuristes italiens* à Paris ; depuis 1924 régulièrement à la Biennale de Venise ; 1926 *Première Exposition du Novecento italien* à Milan ; 1927 musée Rath à Genève, Stedelijk Museum d'Amsterdam ; 1930 Kunsthalle de Bâle ; 1931 Carnegie Institute de Pittsburgh ; 1935 musée du Jeu de Paume à Paris ; 1938 musée des beaux-arts de Lyon ; 1947 musée des beaux-arts de La Chaux-de-Fonds ; 1949 Museum of Modern Art de New York, musée national d'Art moderne à Paris ; 1950 Kunsthaus de Zurich ; 1955 Documenta de Kassel (...) ; après sa mort : 1964 Documenta de Kassel, 1966 musée d'Art moderne de Mexico ; 1968 galerie nationale d'Art moderne de Rome ; 1973, 1992 Palazzo Reale de Milan ; 1974 Kunsthalle de Düsseldorf ; 1978, 1980 galerie d'Art moderne de Bologne ; 1979, 1986, 1989 Palazzo Grassi de Venise ; 1980 *Les Réalismes* au centre Georges Pompidou à Paris ; 1987, 1989 Villa Médicis de Rome ; 1989 Royal Academy de Londres ; 1990 Tate Gallery de Londres.

Il a montré ses œuvres dans des expositions personnelles à partir de 1919 : très régulièrement à Rome et Milan, ainsi que : 1953 Institute of Contemporary Art de Boston ; 1954 Museum of Art de Baltimore. Après sa mort, des rétrospectives ont été organisées notamment : 1969 Palazzo Corsini à Florence ; 1972 Galleria Civica d'Arte Moderna au Palazzo dei Diamanti de Ferrara ; 1973, 1985 Palazzo Reale de Milan ; 1984 Palazzo Grassi à Venise ; 1988 Städtische Kunsthallen de Düsseldorf et de Baden Baden ; 1989 Galleria civica d'Arte contemporanea de Marsala ; 1990 Salon de Montrouge ; 1991 Cabinet de Dessins et Estampes du musée des Offices à Florence. En 1961, il a reçu le prix Milano.

Ses peintures, des études assez disparates, surtout des visages, traduisaient alors la misère de la condition humaine dans la société urbaine. Il n'adhéra au futurisme qu'en 1915. Utilisant souvent la technique du collage, appliquée à des papiers de couleurs, « sur des mythes modernes de la machine et de la vitesse », il créa par larges plans contrastés quelques œuvres purement futuristes : *Aéroplane* ; *Arlequin* ; *Camion* ; *Cycliste* ; *Danseuse* ; *Hélice* ; *L'Atelier des Merveilles* toutes de 1915 et 1916. Toutefois son tempérament expressionniste continuait de se manifester dans le même temps, dans les couvertures et illustrations consacrées à la guerre, qu'il donnait au journal *Gli Avvenimenti* en 1916. Après la Première Guerre mondiale, il donna des dessins au journal *Popolo d'Italia*. Son appartenance au futurisme n'eut pas de suite et il revint au langage expressionniste qui lui était naturel. Dans des couleurs sombres évoquant des espaces inquiétants, à coups de lueurs blafardes, il reprit l'évocation du destin sinistre de l'homme dans la ville industrielle, notamment dans la série des *Paysages urbains* de 1920. En 1922, il fut l'un des membres fondateurs du groupement presque officiel *Novecento* que l'on replace aisément dans son contexte politico-historique, qui se déclarait en réaction contre les recherches d'avant-garde, et prônait un retour aux valeurs « romaines » traditionnelles. Par des qualités de puissance rustique, la simplification synthétique du dessin, une matière « maçonnée », il échappa à l'académisme réaliste. Il privilégia dans les années trente les compositions monumentales dans lesquelles se manifeste son engagement politique. Il exécuta des fresques et des mosaïques, par exemple *Le Travail* de 1933 pour la Ve Triennale de Milan, ainsi que des céramiques décoratives, notamment en 1937 pour le Pavillon de l'Italie fasciste à l'Exposition universelle de Paris. Après la

Seconde Guerre mondiale, il se consacra presqu'exclusivement à la scénographie. ■ Jacques Busse

Sironi

Bibliogr. : José Pierre : *Le Futurisme et le dadaïsme*, in : Hre gén. de la peinture, Rencontre, t. XX, Lausanne, 1966 – Sarane Alexandrian, in : *Dict. univers. de l'art et des artistes*, Hazan, Paris, 1967 – Catalogue de l'exposition : *Mario Sironi*, Palazzo Reale, Electa, Milan, 1973 – F. Bellonzi : *Catalogue raisonné de l'œuvre gravé*, Electa, Milan, 1985 – Mario Penelope : *Sironi*, De Luca, Rome, Mondadori, Milan, 1985 – Catalogue de l'exposition : *Mario Sironi*, DuMont, Cologne, 1988.

Musées : Buffalo (Albright Knox Art Gal.) – Florence (Gal. d'Arte Mod.) – Lausanne (Mus. cant.) – Londres (Tate Gal.) – Madrid (Mus. d'Art Mod.) – Milan (Gal. civica d'Arte Mod.) : *Autoportrait* 1913 – Paris (Mus. nat. d'Art mod.) : *Lac de montagne* 1928 – Rome (Gal. naz. d'Arte mod.) : *Solitude* 1926 – *Famille* 1930 – Toledo (Mus. of Art) – Trieste (Mus. Revoltella) – Venise – Zurich (Kunsthaus).

Ventes Publiques : New York, 18 mai 1960 : *Composition* : USD 1 300 – Milan, 22 nov. 1961 : *Il cyclista* : ITL 8 500 000 – Milan, 1er déc. 1964 : *Composition*, temp. : ITL 1 300 000 – Milan, 29 nov. 1966 : *Le mythe* : ITL 9 000 000 – Milan, 4 déc. 1969 : *Figure*, temp. : ITL 1 000 000 – Rome, 28 nov. 1972 : *Composition* : ITL 7 000 000 – Milan, 29 mai 1973 : *La famille* : ITL 32 500 000 – Milan, 4 juin 1974 : *Symboles*, temp. : ITL 13 000 000 – Milan, 16 mars 1976 : *Les Constructeurs*, past. et temp. (99x50) : ITL 3 200 000 – Rome, 9 déc. 1976 : *Les Ouvriers* 1932, h/t (120x165) : ITL 16 500 000 – Rome, 19 mai 1977 : *Le tramway de banlieue*, h/cart. entoilé (26x42,5) : ITL 5 500 000 – Milan, 19 déc. 1978 : *Composition*, temp./pap. marfouflé/t (29x35) : ITL 1 700 000 – Milan, 26 juin 1979 : *Composition avec figures*, h/t (110x92) : ITL 13 500 000 – Milan, 12 mars 1980 : *Portrait de femme*, cr. gras (24x20,2) : ITL 1 900 000 – Milan, 24 juin 1980 : *Origines de la tragédie* 1952, techn. mixte/t (99x81) : ITL 22 000 000 – Milan, 26 fév. 1981 : *Composition* 1956, h/t (80x100) : ITL 38 000 000 – Milan, 21 déc. 1982 : *L'Annonciation* 1935, fus., encre et lav./cart. entoilé, trois panneaux (238x236) : ITL 18 000 000 – Milan, 15 nov. 1984 : *Scène de ville*, techn. mixte (31x45) : ITL 18 000 000 – Milan, 13 juin 1984 : *Les Ouvriers* 1928, fus. (47x59) : ITL 11 000 000 – Rome, 4 déc. 1984 : *Portrait de Matilde, femme de l'artiste* 1919, h/pan. (89x74) : ITL 70 000 000 – Milan, 19 déc. 1985 : *Figure*, cr. gras (25,5x24) : ITL 6 500 000 – Milan, 28 oct. 1986 : *Il grande miracolo* 1956, h/t (85x115) : ITL 130 000 000 – Milan, 8 juin 1988 : *Composition murale* 1936, techn. mixte (39x53) : ITL 4 400 000 – New York, 6 oct. 1988 : *Composition* 1950, gche et aquar. (35x50,1) : USD 6 820 – Londres, 19 oct. 1988 : *Composition*, h/t (70,4x60,5) : GBP 18 700 – Rome, 15 nov. 1988 : *La partie de Calcio dominicale* 1921, détrempe/pap./t (104x76) : ITL 11 000 000 – Londres, 22 fév. 1989 : *Composition*, h/t (60x50) : GBP 23 100 – Milan, 20 mars 1989 : *Montagne* 1955, h/t (50x59,5) : ITL 40 000 000 – Milan, 7 nov. 1989 : *Paysage urbain*, techn. mixte/pap./t (34,5x51) : ITL 53 000 000 – New York, 26 fév. 1990 : *Composition* 1953, encre de Chine et gche/pap./t (64,5x44,5) : USD 33 000 – Milan, 20 mars 1990 : *La Pêche* 1928, h/t (151x120) : ITL 535 000 000 – New York, 16 mai 1990 : *Composition*, gche et cr./pap. teinté monté/tissu (48,3x32) : USD 33 000 – Londres, 17 oct. 1990 : *Personnage sur un lit de repos*, temp., gche et fus./pap./cart. (43x48) : GBP 8 800 – Milan, 24 oct. 1990 : *Composition verticale* 1958, h/t (110x90) : ITL 170 000 000 – Milan, 26 mars 1991 : *Composition*, h/t (40x50) : ITL 45 000 000 – Rome, 9 avr. 1991 : *Composition avec deux personnages*, techn. mixte/pap./t (49x68) : ITL 56 000 000 – Rome, 13 mai 1991 : *Nu* 1930, h/t (100x83) : ITL 216 200 000 – New York, 12 juin 1991 : *Composition*, gche et encre/pap. (28,3x48,6) : USD 18 700 – Lugano, 12 oct. 1991 : *Nu féminin*, encre/pap. (11x8,4) : CHF 3 700 – Milan, 14 nov. 1991 : *Composition* 1944, h/t (53x68) : ITL 205 000 000 – Rome, 9 déc. 1991 : *Petites maisons en haute montagne*, h/t (37x50) : ITL 63 250 000 – Milan, 19 déc. 1991 : *Composition* 1957, h/t (90x97) : ITL 160 000 000 – New York, 25 fév. 1992 : *Paysage* 1952, h/cart./t. (45,7x38,7) : USD 35 200 – Milan, 14 avr. 1992 : *Composition*, techn. mixte/cart. (34x53,5) : ITL 23 000 000 – Rome, 25 mai 1992 : *Sans titre*, encre et temp./pap./t (25x22,5) : ITL 16 675 000 – Lugano, 10 oct. 1992 : *Figures dans un paysage*, techn. mixte/pap. entoilé (75x57) : CHF 26 000 – Milan, 9 nov. 1992 : *Paysage urbain* 1942, temp./cart. (37x32,5) :

ITL 36 000 000 – Milan, 15 déc. 1992 : *Composition au paysage urbain*, techn. mixte (76x50) : ITL 56 000 000 – New York, 23-25 fév. 1993 : *Le Buveur*, gche/pap./t (27,9x23,5) : USD 4 140 – Milan, 16 nov. 1993 : *Composition brune* 1958, h/t (58x79) : ITL 62 100 000 – Rome, 19 avr. 1994 : *La Vénitienne* 1926, temp. et céruse/pap. (17x15,5) : ITL 10 925 000 – Milan, 5 mai 1994 : *Symbole* 1952, techn. mixte/pap. (132x110) : ITL 92 000 000 – Paris, 8 juin 1994 : *Composition aux personnages endormis*, cr. noir et gche (16,2x26) : FRF 28 000 – Milan, 27 avr. 1995 : *Composition métaphysique*, techn. mixte/pap. entoilé (142x123) : ITL 201 250 000 – New York, 3 mai 1995 : *Sans titre, abstrait*, encre et gche/t (33,7x48,9) : USD 3 450 – Londres, 28 nov. 1995 : *Composition*, h/pan. (70x55) : GBP 17 250 – Milan, 19 mars 1996 : *Paysage urbain* 1932, h/t (69x79) : ITL 195 500 000 – Milan, 20 mai 1996 : *Paysage arboisé* vers 1949, h/t (39,5x60) : ITL 19 245 000 – Milan, 23 mai 1996 : *Étude pour Fiat 500* 1936, encre et cr. gras/pap. (33x42,5) : ITL 12 075 000 – Milan, 25 nov. 1996 : *Composition à deux compartiments* 1954, temp./pap./t (29x46à) : ITL 9 200 000 ; *Composition avec nu agenouillé* 1972, h/cart. (36x54) : ITL 39 100 000 – Milan, 10 déc. 1996 : *Deux Arbres* 1930, h/t (70x80) : ITL 45 435 000 – New York, 10 oct. 1996 : *Trois Hommes*, fus./pap. déchiré (18,1x36,8) : USD 1 035 – Milan, 18 mars 1997 : *La Justice* vers 1935, h/pan. (60x50) : ITL 81 550 000 – Milan, 19 mai 1997 : *L'Appel de Saint Pierre*, h/t (60x70) : ITL 36 800 000.

SIROT Guillaume
XVIIIe siècle. Actif à Nantes entre 1757 et 1781. Français.
Peintre.
Fils de Pierre Sirot.

SIROT Jacques
Né en 1944 à Saintes (Charente-Maritime). XXe siècle. Français.
Peintre, dessinateur.
Il vit et travaille à Paris.
Il participe à des expositions collectives : *De Bonnard à Baselitz – Dix Ans d'enrichissements du cabinet des estampes 1978-1988* à la Bibliothèque nationale à Paris en 1992.
Musées : Paris (BN, Cab. des Estampes).

SIROT Patrick
Né le 15 juillet 1962 à Moulin (Allier). XXe siècle. Français.
Peintre, auteur d'assemblages, auteur d'installations, dessinateur, vidéaste.
Il vit et travaille à Toulon. Il montre ses œuvres dans des expositions personnelles : 1992 Centre d'art Le Creux de l'Enfer à Thiers ; 1995 Toulon.
Il associe des objets du quotidien dans une relation insolite, intégrant fréquemment l'image de la lumière, que ce soit l'électricité, la cire.

SIROT Pierre
Né vers 1700 à Nantes. Mort le 6 mars 1756 à Nantes. XVIIIe siècle. Français.
Peintre.

SIROT Sophie
XXe siècle. Française.
Peintre. Naïf.
Ventes Publiques : Paris, 25 nov. 1990 : *Le baiser*, acryl./t (34x27) : FRF 7 000.

SIROTKINE Vladimir
Né en 1950 à Moscou. XXe siècle. Russe.
Peintre de genre.
Il a fait ses études à l'École d'Art de Moscou. Il est membre de la Fédération internationale des Peintres de Moscou, où il participe régulièrement à des expositions.
Ventes Publiques : Paris, 14 nov. 1992 : *La course en troïka*, h/t (46x38) : FRF 4 200 – Paris, 19 avr. 1993 : *Petite cour à Pskov*, h/pan. (30x40) : FRF 4 000.

SIROUY Achille Louis Joseph
Né le 29 novembre 1834 à Beauvais (Oise). Mort en janvier 1904 à Paris. XIXe siècle. Français.
Peintre et lithographe.
Élève de M. E. Lassalle. Entré à l'École des Beaux-Arts le 31 mars 1853, il débuta au Salon en 1853 et obtint des médailles de troisième classe en 1859, 1861 et 1863. Membre du comité de la Société des Artistes Français. Le musée d'Aurillac conserve de lui *L'Enfant prodigue*.

SIRRICH Christian
XVIIe siècle. Allemand.

Sculpteur.
Actif à Liegnitz, il travailla aussi à Leipzig de 1682 à 1684.

SIRRY Gazbeya
Née en 1925 au Caire. XXe siècle. Égyptienne.
Peintre de scènes animées, figures.
Elle enseigna la peinture à l'Institut supérieur d'enseignement artistique du Caire. Elle obtint une bourse sur six ans qui lui permet de travailler. En 1952, elle fait un voyage d'études à Rome. Elle participe à des expositions collectives : 1953, 1963 Biennale de São Paulo ; 1952, 1956, 1958 Biennale de Venise où elle reçut le prix d'honneur en 1956 ; 1963 Biennale d'Alexandrie où elle reçut le premier prix pour la peinture à l'huile de la section égyptienne ; 1971 *Visages de l'art contemporain égyptien* au musée Galliéra à Paris. Elle montre souvent ses œuvres dans des expositions personnelles, notamment en 1989 au Caire.
Elle réalise une peinture figurative à tendance primitive.
Bibliogr. : In : Catalogue de l'exposition *Visages de l'art contemporain égyptien*, Musée Galliéra, Paris, 1971.
Musées : Alexandrie (Mus. d'Art mod.) – Le Caire (Mus. d'Art mod.) – Evansville (États-Unis).

SIRTAINE Albert
Né en 1868 à Verviers. Mort en 1959. XIXe-XXe siècles. Belge.
Peintre de portraits, paysages.
Il fut élève de Carpentier à l'académie royale des beaux-arts de Liège. Il exposa de 1892 à 1932 au cercle des Beaux-Arts de Liège.

Alb Sirtaine

Bibliogr. : In : *Dict. biogr. illustré des artistes en Belgique depuis 1830*, Arto, Bruxelles, 1987.
Musées : Liège (Mus. de l'Art wallon) : *Les Meules de foin* – Verviers.

SIRUGO Salvatore
Né en 1920 en Sicile. XXe siècle. Italien.
Peintre. Abstrait.
Il servit dans l'armée américaine, de 1942 à 1948. Il participe à diverses expositions de groupe : 1952 Whitney Annual organisé par le Whitney Museum of American Art à New York ; 1953 Pennsylvania Academy Annual ; 1958 Art Festival de Provincetown ; puis au musée d'Art contemporain de Houston, à la Howard Wise Gallery de Cleveland ; à l'Art Institute de Kansas City, etc. En 1951, il remporta le prix Emily Lowe, en 1952 le prix de la fondation Woodstock.
Bibliogr. : Bernard Dorival, sous la direction de... : *Peintres contemp.*, Mazenod, Paris, 1964.

SIRY Sixtus. Voir SYRI Sixtus

SIS Peter
Né à Prague. XXe siècle. Actif et naturalisé aux États-Unis. Tchèque.
Illustrateur, dessinateur.
En 1997, la Bibliothèque Elsa Triolet de Pantin lui a consacré une exposition.
Il est l'auteur de livres pour enfants, internationalement diffusés.

SISA Jaime
Mort le 19 mai 1489 à Messine. XVe siècle. Actif à Barcelone. Italien.
Sculpteur.

SISANTE Juan
XVe siècle. Espagnol.
Peintre.
Actif à Oropesa, il travailla aussi à Valence en 1401.

SISCARA Angela
XVIIIe siècle. Italienne.
Peintre.
Fille de Matteo Siscara et assistante de Solimena.

SISCARA Matteo
Né en 1705 à Naples. Mort en 1765. XVIIIe siècle. Italien.
Peintre.
Père d'Angela Siscara. Élève d'Andrea d'Asta. Il peignit des sujets d'histoire et des portraits.

SISCO Louis Hercule ou Sixo
Né en 1778 à Paris. Mort le 24 septembre 1861 à Paris. XIXe siècle. Français.

Graveur, illustrateur.

Il fut élève de R. F. Ingouf et de P. Guérin. Il grava au burin et sur acier d'après Guérin, Gros et Menjaud, ainsi que des vignettes et des illustrations de classiques. Il exposa au Salon de Paris entre 1824 et 1843.

SISCO VIDAL. Voir **VIDAL Francisco**

SISEL. Voir **ZIESEL**

SISLA, Maître de la. Voir **MAÎTRES ANONYMES**

SISLEY Alfred

Né le 30 octobre 1839 à Paris, de parents britanniques. Mort le 29 janvier 1899 à Moret-sur-Loing (Seine-et-Marne). XIX[e] siècle. Actif depuis sa naissance en France. Britannique.

Peintre de paysages, graveur, lithographe.

Son père et sa mère étaient anglais (il conserva toute sa vie la nationalité britannique, encore qu'il n'ait guère séjourné dans sa patrie d'origine) ; le père, commissionnaire en marchandises, établi en France, et jouissant d'une suffisante fortune, avait fait donner à ses trois enfants une éducation excellente et bourgeoise. Quand Alfred eut dix-huit ans, il l'orienta d'abord vers la profession du commerce. Il l'envoya à Londres approfondir sa connaissance de la langue anglaise et s'initier au maniement des affaires : cet apprentissage fut un échec. Sisley était porté, par l'inclination naturelle, bien plutôt vers les lettres et vers la peinture que vers la profession commerciale. À son retour en France, son père l'autorisa à fréquenter l'atelier de Gleyre, où il ne demeura que le temps d'éprouver pour le travail académique un insurmontable dégoût. C'était en 1862, quatre jeunes gens, Claude Monet, Sisley, Renoir, Bazille, se rencontraient à Paris, comme élèves dans cet atelier de Gleyre, et ils se liaient d'amitié. Une aventure artistique, dont la conséquence fut infinie, commençait pour Sisley avec cette rencontre. Comme Monet, Bazille et Renoir, il ne se sentait avec Gleyre aucune affinité ; il ne fit que traverser l'école ; la forte personnalité de Monet et son exemplaire indépendance jouèrent comme le ressort initial dans la décision qu'ils prirent de s'évader tous quatre hors de l'enseignement du maître. Après une correction de Gleyre, qu'il jugeait inopportune, Monet réunit ses camarades : « Filons d'ici, leur dit-il, l'endroit est malsain, on y manque de sincérité » (le mot est historique). Une ère nouvelle s'ouvrit peut-être ce jour-là dans l'histoire de la peinture. Échappé de chez Gleyre, Sisley demeure néanmoins en communion incessante avec ses trois condisciples ; il ne les quitte guère, en toute occasion, se retrouve avec eux. Le jour de Pâques 1863, il les accompagne à Chailly près de Fontainebleau. En 1865, il fréquente comme eux, comme Cézanne, le Salon des Lejoisne. On travaille ensemble, on admire ensemble Corot, Delacroix, Millet, Rousseau. Un tableau de Sisley, datant de 1865, intitulé *Allée de Châtaigniers à la Celle Saint-Cloud*, et conservé aujourd'hui au musée du Petit Palais à Paris, montre que le peintre, à cette époque de sa jeunesse, était déjà capable de rivaliser pour les moyens techniques avec Corot et Daubigny ; cependant, exposée au Salon de 1866, cette œuvre passa inaperçue. En 1866, Sisley est à Marlotte, où Renoir vient le rejoindre. En 1867, il est à Honfleur où Bazille fait son portrait. Cette même année, il est reçu au Salon comme élève de Corot. Dès 1871, Durand-Ruel expose à Londres deux de ses tableaux ; au sein de la nouvelle école qui prenait peu à peu naissance, dans une fraternité étroite avec ses amis, Sisley se distinguait néanmoins par l'intimité du sentiment, et sa palette rappelait discrètement son origine britannique. Sisley avait d'abord pratiqué la peinture comme un plaisir et non comme une profession, sans aucun souci de vendre son ouvrage, faisant figure de privilégié parmi ses camarades besogneux, car il avait ailleurs des sources de fortune. Mais en 1870, soudain son père mourut, et mourut ruiné ; le laissant privé de subsides et sans aucune ressource que de vivre de son pinceau. Alors les temps commencèrent pour lui d'une gêne aggravée par les charges de famille, car le peintre était marié et il avait des enfants. Désormais, et jusqu'à la fin de son existence, il ne devait plus cesser de souffrir de la pauvreté.

Le caractère novateur de la production de Sisley, comme de celle de ses amis, devenait peu à peu si patent et si clairement avoué que ces jeunes artistes ne pouvaient plus songer à présenter leurs œuvres au Salon, assurés d'avance qu'ils n'en forceraient pas les barrières. Sisley fonde alors avec eux une Société de trente artistes qui prend le nom de *Société anonyme des artistes peintres, sculpteurs et graveurs*, et qui se propose d'assumer les frais d'une exposition indépendante. Le local choisi fut une suite de vastes pièces, occupées par le photographe Nadar, 35, boule-

vard des Capucines. L'exposition collective s'y ouvrit le 15 avril 1874 ; elle fut un scandale. Elle marqua une date cruciale de l'histoire de l'art moderne, puisque c'est alors que les peintres de la nouvelle école reçurent d'un chroniqueur malveillant, et décoché en guise d'injure, le sobriquet d'*Impressionnistes*, qu'ils gardèrent et dont ils se firent une gloire. Leur mouvement n'avait été jusque-là connu des milieux artistiques que sous le nom d'*École des Batignolles* ou bien encore de *Groupe du café Guerbois* (du nom d'un café de Clichy où les peintres se réunissaient avant la guerre de 1870). Devenus les Impressionnistes, et plus que jamais marchandise invendable, ces artistes, l'année suivante, pour se procurer quelques subsides, organisèrent à Paris une vente publique de leurs œuvres, qui eut lieu le 24 mars 1875, autre événement demeuré fameux dans les annales. Vingt-et-une toiles de Sisley figuraient à cette vente, présentée au public avec catalogue préfacé de Philippe Burty, Pillet étant expert. Des scènes aujourd'hui incroyables signalèrent cette manifestation. Le jour de l'exposition, et pendant la vente, Pillet demanda le soutien des agents de police ; il craignait que l'exaspération du public ne rendit les enchères impossibles. L'assistance déchaînée les couvrait de ses hurlements. Les tableaux de Sisley, parmi les plus beaux qu'il ait produits, ne trouvèrent acquéreurs à des prix très bas que dans un petit cercle d'amis ; les vingt-et-une toiles firent 2 455 francs, soit 100 francs en moyenne par toile. Une seconde exposition des jeunes peintres, organisée en 1876, obtint le même succès désastreux que la précédente : tout ce que la critique d'art comptait d'hommes d'esprit et de journalistes en renom n'eut qu'une voix pour crier haro sur la nouvelle école. Albert Wolff, éminent collaborateur d'une feuille à la mode (*Le Figaro* du 3 avril 1876) rendait compte de l'exposition en ces termes : « La rue Le Peletier a du malheur. Après l'incendie de l'Opéra, voici un nouveau désastre qui s'abat sur le quartier. On vient d'ouvrir chez Durand-Ruel une exposition *qu'on dit être de peinture*. Cinq ou six aliénés, dont une femme, se sont donné rendez-vous pour y exposer leurs œuvres. Il y a des gens qui pouffent de rire devant ces choses-là ; moi, j'en ai le cœur serré... » Ces aliénés se nommaient Monet, Sisley, Renoir, Morisot ! Les malheureux Impressionnistes, espérant toujours un revirement de l'opinion, tentèrent encore plusieurs expositions collectives : en 1877 « dans un grand appartement au 1[er] étage, 6, rue Le Peletier » (*Mémoires de Durand-Ruel*) ; en 1879, avenue de l'Opéra ; en 1880, rue des Pyramides. À toutes, Sisley participa. La plus houleuse fut celle de 1877 qui donna lieu à un jaillissement d'insultes et de plaisanteries dépassant encore en imbécillité les précédentes manifestations de malveillance : extraordinaire explosion d'hilarité et d'indignation, elle suscitait des conversations et des commentaires volcaniques dans les cafés du Boulevard, dans les cercles et les salons, et l'affluence du public y fut considérable ; mais on y allait comme on va au cirque : pour rire. Et si les Impressionnistes y gagnèrent, il est vrai, une notoriété accrue, c'était une notoriété de bouffons. On voyait, à l'entrée de l'exposition, des gens qui, avant de monter l'escalier, commençaient à rire *dans la rue* à la seule idée de la gaieté promise ; on en voyait d'autres qui, entrés dans les salles, se prenaient les côtes avant d'avoir jeté un seul coup d'œil. « ... Discrets à l'entrée, les rires sonnaient plus haut à mesure qu'on avançait... dans la troisième salle les femmes ne les étouffaient plus, les hommes tendaient le ventre afin de se soulager mieux. » Ainsi en parle Zola, dans *L'Œuvre*, où, romancier, il ne fait cependant que transcrire des documents pris sur le vif. Pour s'expliquer ce long refus du public opposé à une forme d'art nouvelle, cet ostracisme par quoi obstinément, et durant vingt années, il relégua loin de sa faveur des artistes de génie, scandale unique peut-être dans la chronique des arts, il faut se replacer par l'imagination dans l'esprit d'alors. La question politique elle-même semblait posée en ces temps-là par une telle espèce de peinture ; chose qui nous surprend, ces novateurs apparaissaient au public comme des disciples de Courbet, alors que leur manière se situe pourtant aux antipodes du réalisme tel qu'il était alors entendu ; et les œuvres de Courbet étant pour l'heure (après la Commune de 1871) violemment combattues, la passion politique jetait le discrédit sur des productions qui paraissaient se réclamer de son exemple. On flairait un danger social, un esprit de subversion dans cette jeune école impressionniste.

En outre, cette nouvelle peinture surprenait, terrifiait l'œil par la clarté inaccoutumée des tons, et par là plongeait le public dans un désarroi sincère. Les princes de la critique d'art, dont on peut relire les analyses dans la presse du temps, s'ingénient dix années durant à découvrir, à formuler, pour l'offrir à leurs

ouailles, une définition acceptable et une explication de cet art nouveau, sans jamais y parvenir. L'essentiel leur échappe. La preuve en est que, d'un esthéticien à l'autre, la définition proposée diffère, l'explication contredit l'explication, et rien de précis ne se dégage en somme. Autant saisir la poussière à l'aile du papillon. Ils sont rares ceux qui voient Sisley et Monet tels qu'ils seront vus ensuite, en les considérant comme les précurseurs de Seurat, du fauvisme, de l'informel, ou qu'ils sont en effet, et les libérateurs des échanges colorés. Un homme pourtant, Armand Silvestre, sut déjà écrire en 1873, parlant des Impressionnistes : « leur secret tient tout entier dans une observation très fine des relations des tons entre eux ».

Au milieu de ces tumultes, que devenait Sisley ? Il mourait peu s'en faut de misère : il en vint à un tel état de dénuement qu'il fut réduit à vendre ses toiles pour trente et vingt-cinq francs. Jamais Pissarro, Renoir, Cézanne même ne tombèrent aussi bas. De tous les illustres méconnus il semble bien qu'il fut le plus frappé. La question du vivre et du couvert se posait pour lui cruellement. Il eut le bonheur de compter dans ses amis un pâtissier-restaurateur, nommé Murer, qui tenait son état boulevard Voltaire, et qui, amoureux de peinture, accueillait les peintres favorablement. Lui, Sisley, et son camarade Renoir, trouvaient là table ouverte et prenaient des repas qu'ils payaient en tableaux à leur mécène nourricier. Sans Murer il eut souffert de la faim. Des fragments de sa correspondance, où passent, discrètes et voilées par la réserve britannique, les résonances d'un déchirant désespoir, le montrent cherchant en 1878 un amateur ou un marchand éclairé « qui lui donne pour vivre 500 francs par mois pendant six mois » : il offre trente toiles en échange, mettant ainsi le prix de chaque toile à 100 francs, et il ne trouve personne pour accepter un tel marché ! Une crise économique ayant frappé le monde des affaires, Durand-Ruel en difficulté avait abandonné ses amis peintres ; lors de la vente Hoschedé, qui eut lieu par autorité de justice les 5 et 6 juin 1878, les treize Sisley offerts aux amateurs furent adjugés à des prix variant de 21 francs à 251 francs. Parmi eux se trouvait une des scènes de l'*Inondation de Marly*. Comme toujours lorsqu'il s'agissait de peinture impressionniste, le public de la vente fut houleux : pour comble de malchance ou de malignité, erreur ou fait exprès, plusieurs de ces toiles, qu'on n'avait pas même pris le soin d'encadrer, furent présentées au public à l'envers, et la tête en bas : « c'était alors la mode de soutenir qu'elles étaient aussi incompréhensibles dans un sens que dans l'autre », écrit Durand-Ruel dans ses *Mémoires* : on imagine les quolibets. Pendant que ces années cruelles s'écoulent, Sisley ne s'éloigne jamais beaucoup de Paris ; les sites de l'Île-de-France sont bien ses motifs de prédilection ; assujetti à leur ciel nuancé, il fixa presque continuement sa résidence soit dans les environs de la capitale, soit à Paris même. Avant la guerre de 1870, à Louveciennes et à Bougival ; puis, après la guerre et jusqu'en 1870, à Marly. De ces années sont les vues de la Seine à Port-Marly, les vergers et les chemins de Louveciennes, œuvres où son talent culmine. De 1877 à 1879, il habite Sèvres. Il y peint la Seine et ses vives, toujours l'eau, vers Meudon, vers Saint-Cloud. En 1879, il s'établit à Moret, où désormais il résidera presque toujours. En 1883 néanmoins, il quitte encore Moret pour les Sablons le 24 août. Parmi ses déplacements, un voyage en Angleterre, dans l'année 1874 : il l'entreprend en compagnie de Faure, baryton de l'Opéra ; il reviendra d'Angleterre en rapportant des vues de la Tamise à Hampton-Court. En 1880, il peint en Normandie, aux environs de Rouen. Puis, en 1897, du mois de mai au mois d'octobre, nouveau voyage en Angleterre : il se trouve sur la côte du Pays de Galles près de Swansea et de Cardiff, à Longland et à Pennant ; il y peint les falaises et la mer ; mais ce sont toujours excursions de touriste et passages de migrateur ; en fait il ne se plaît guère au-delà du Channel et n'a le sentiment d'être chez lui qu'en France. En 1895, il voulut obtenir la naturalisation et fit les premières démarches ; le dossier étant incomplet et certains papiers d'état-civil venant à manquer, sa demande demeura en suspens, et la mort survint avant que Sisley fût devenu Français selon la loi comme il l'était selon son cœur. Sa situation pécuniaire s'était un peu améliorée dans les années quatre-vingt et il vendait mieux sa production. Après 1883, Durand-Ruel, renfloué par son heureux succès à New York, de nouveau s'intéressa aux Impressionnistes et reprit leurs œuvres en main, mais il ne fit plus, de ses peintres, que des expositions personnelles et successives : le temps des grandes manifestations collectives était passé définitivement. C'est alors que Sisley, attaché à la formule du Salon, se tourna pour exposer vers la société

dissidente dite *Société Nationale des Beaux-Arts* qui venait de se fonder, en marge des Artistes français, et qui inaugurait, au Champ de Mars, en 1890 une sorte de second Salon. Sisley y fut favorablement accueilli. Il y présenta en 1894, 1895, 1896 et 1898 des ensembles de sept ou huit tableaux chaque fois ; et somme toute, et malgré le voisinage des cuistres, ce fut pour lui un avantage certain que d'exposer là ; d'être présent à ces manifestations fréquentées, il gagna un surcroît de notoriété sensible.

Sisley a laissé, rédigées en 1892 et adressées à son ami Tavernier, quelques notes sur l'art du paysage tel qu'il le conçoit ; il faut les résumer ici, car elles constituent un élément des plus utiles à l'intelligence de son génie. « Il y a toujours dans une toile *un coin aimé*, écrit-il à Tavernier, et selon lui : « c'est là le centre du motif, c'est là en quelque sorte le point où l'artiste doit *conduire* le spectateur. La vie et le mouvement sont nécessaires, ils dépendent de l'émotion de l'artiste qui doit modifier sa facture selon cette émotion, et non pas user toujours du même métier indistinctement. Le ciel est formé de plans *comme les terrains*, et il contribue au mouvement et à l'effet du tableau ». Voilà les principes, mais qu'il sont insuffisants, malgré tout, à expliquer le miracle de la réalisation ! Le style que Sisley s'était créé dans les années soixante-dix était éminemment propre à traduire les paysages de rivière, la surface endormie des eaux, et la nacre des ciels doucement embués. Il donne, en ces années, le meilleur de lui-même. Renoir, plus divers que lui, au cours de sa longue carrière, eut le don d'être à lui seul toutes les espèces de la peinture et il est du petit nombre de ceux qui surent tout être et tout peindre, et Claude Monet encore, en ses avatars successifs, eut un registre plus étendu, mais Sisley, poète du plein air, avec ses moyens limités, a dans son ordre mineur ne sait quelle perfection absolue ; nul autre n'a inventé une plus pure lumière, éveillé entre les roses et les lilas des échos aussi ravissants. Plus tard, après l'année 1880, sa manière a besoin de motifs plus cernés, moins enveloppés de lumière. Certaines vues du *Pont de Moret*, ou bien encore cette *Église de Moret*, conservée au musée de Detroit et datée de 1894, offrent d'excellents types de sa seconde manière. Son besoin de vigueur trouve alors des thèmes de prédilection dans les motifs d'architecture, avec une insistance qui parfois tend à la sécheresse. Deux vues du Loing, datées de 1892 et conservées au musée du Louvre à Paris, l'une (Collection Camondo) fort belle, où les couleurs intenses équilibrent savamment lumières et ombres, l'autre jolie et précieuse, mais d'une matière par trop évasive, fournissent par leur confrontation un exemple des inégalités dans le succès qui caractérisent sa production dernière. Car les tableaux nés dans les derniers lustres de sa vie sont de l'avis général, et si favorable qu'on lui soit, inférieurs en qualité à ceux qu'il produisit entre 1870 et 1880 ; une préoccupation de l'ordre technique, l'observance des règles d'on ne sait quel système pictural dans lequel il se contraint, comme il advient aussi chez Pissarro vieillissant, exténue chez Sisley la franche vigueur des œuvres précédentes ; mais l'œil du peintre demeure toujours celui d'un coloriste. Dans son ermitage de Moret, jusqu'à la fin, il sera, malgré ses défaillances, le plus délicieux poète des peupliers, des toitures villageoises, des ponts mirés dans l'eau courante. Il vit là très isolé. L'homme Sisley demeure obscur. Il est vrai qu'à la fin de sa vie, il rompt à peu près complètement avec Durand-Ruel ; il est vrai encore qu'il se plaint à plusieurs reprises d'une cabale montée contre lui après 1890, et singulièrement dans une lettre adressée à Mirbeau le 25 mai 92 : « Vous vous êtes fait le champion d'une coterie qui serait bien aise de me voir à terre. Elle n'aura pas ce plaisir, et vous en serez pour votre critique injuste et perfide » (Mirbeau lui avait en effet consacré dans le *Figaro* une critique désobligeante). Gustave Geoffroy a laissé le récit d'une visite qu'il lui fit à Moret en 1894 : il l'a trouvé plein d'une tristesse digne, et résignant ses espérances déçues. Le critique qui, dans ses dernières années, s'approche le plus de lui, et après sa mort cultivera le mieux sa mémoire (il recueillera par souscription, les fonds pour le monument de Moret) est encore Tavernier : « Je ne pouvais désirer être mieux compris que vous l'avez fait et je ne le serai jamais avec plus de talent... », lui écrivait Sisley. En 1897, une exposition particulière de ses œuvres a lieu chez Georges Petit, et la faveur publique semble enfin lui sourire ; des amateurs et des fidèles, Charpentier, Decap, Viau ont prêté là, afin de parfaire l'ensemble, des tableaux qui leur appartiennent ; la critique des journaux est moins avare d'éloges ; mais ce sont les derniers mois de la vie heureuse. Sisley est atteint d'un cancer à la gorge ; il ne peut plus bouger la tête par suite « du gonflement du cou, de l'œsophage, du gosier et près de

l'oreille » (*Lettre à Georges Viau du 31 décembre 98*) ; il se sent « au bout de son énergie » ; il demande un médecin, mais se tourmente à la pensée des honoraires « qui ne doivent pas dépasser 100 à 200 francs » ! Viau lui amène le docteur Marie ; on prescrit des soins inutiles ; le 13 janvier 1899, Monet le fidèle, l'ami des premiers jours et des derniers, appelé par lui, vient recevoir ses adieux : Sisley est à l'agonie. Quelques jours plus tard, il meurt, le 29 janvier. Sa mort passa inaperçue. Son enterrement fut suivi par Monet, Renoir, Cazin, Tavernier.

La disparition de Sisley cependant allait changer brusquement la fortune de ses œuvres, comme il arrive parfois pour certains artistes. Trois mois après son décès, on vendait à la Salle Petit, rue de Sèze, vingt-sept toiles au profit de ses héritiers : les amateurs, fait nouveau, se les disputèrent, et l'animation des enchères porta si haut les prix que le produit total dépassa 110 000 francs. Aussitôt un engouement véritable se manifesta chez les collectionneurs pour les tableaux de Sisley ; avec une promptitude inouïe les prix s'enflèrent : le 6 mars 1900, à la vente de la collection Tavernier, un de ses paysages, un chef-d'œuvre il est vrai, *L'Inondation*, était adjugé 43.000 francs-or (le comte de Camondo qui l'acheta en fit le don au musée du Louvre par la suite). Sisley était mort treize mois auparavant, le corps usé par une vie pauvre et besogneuse ; mais ces enchères retentissantes marquaient pour lui l'aurore d'une gloire posthume qui ne devait plus connaître d'éclipse. En 1992, la plus importante exposition rétrospective de l'ensemble de son œuvre fut organisée conjointement à la Royal Academy of arts de Londres, au musée d'Orsay à Paris et à la Walters Art Gallery de Baltimore.

■ Marguerite Bénézit, J. B.

BIBLIOGR. : F. Watson : *Alfred Sisley*, The Arts, Londres, 1921 – Gustave Geffroy : *Alfred Sisley*, Paris, 1923 – C. Sisley : *Alfred Sisley*, Burlington Magazine, Londres, 1949 – G. Jedlicka : *Alfred Sisley*, Berne, 1949 – F. Daulte, Ch. Durand-Ruel : *Catalogue raisonné de l'œuvre peint d'Alfred Sisley*, Durand-Ruel, Paris, 1959 – F. Daulte : *Sisley. Paysages*, Biblioth. des Arts, Paris, 1968 – F. Daulte : *Alfred Sisley. Catalogue raisonné de l'œuvre peint*, Durand-Ruel, Lausanne, 1959 – J. Lassaigne, S. Patin : *Alfred Sisley*, Nouvelles Éditions Françaises, Paris, 1983 – Catalogue de l'exposition *Alfred Sisley*, Yale University Press/Éd. de la RMN, Londres, Paris, Baltimore, 1992 – in : catalogue de l'exposition *Frédéric Bazille et ses amis impressionnistes*, Musée Fabre, Montpellier, Éd. de la RMN, Paris, 1992 – M.H. Dampérat, I. Cahn et L. Richet : *Alfred Sisley. L'exposition du musée d'Orsay*, n° hors-série, Beaux-Arts Magazine, Paris, 1992.

MUSÉES : AGEN : *Matinée de septembre* – ALGER : *Le pont de Moret en hiver* – BÂLE (Beyeler Gal.) : *Bords du Loing* 1890 – BERLIN (Nat. Gal.) : *Neige dans un village* – BERNE (Kunstmuseum) : *Langland bay, le matin* 1897 – BRÊME (Kunsthalle) : *Une allée aux abords d'une petite ville* – BRUXELLES (Mus. d'Art mod.) : *Paysage* 1885 – BUCAREST (Mus. Simu) : *L'église de Moret* – COLOGNE (Wallraf-Richartz Mus.) : *Pont de Hampton Court* 1874 – COPENHAGUE (Mus. Ordrupgard) : *Les péniches, Saint-Mammès* 1874 – COPENHAGUE : *Le bac de l'île de la Loge, inondation* 1872 – *La machine de Marly* 1873 – DETROIT : *L'église de Moret* – DOUAI : *Meules sur les bords du Loing* – FRANCFORT-SUR-LE-MAIN (Städelscher Museumverein) : *Bords de la Seine en automne* – GENÈVE (Mus. d'Art et d'Hist.) : *A Saint-Mammès* 1884 – *Le barrage du Loing à Saint-Mammès* 1885 – GRENOBLE (Mus. des Beaux-Arts) : *Vue de Montmartre, prise de la Cité des Fleurs aux Batignolles* – HAMBOURG (Kunsthalle) : *Le champ de blé* 1873 – HANOVRE : *Vue de la côte anglaise* – LE HAVRE (Mus., Maison de la Culture) : *Péniches sur un canal* – LILLE (Mus. des Beaux-Arts) : *Après la débâcle, la Seine au pont de Suresnes* 1880 – LONDRES (Courtauld Inst.) : *Neige à Louveciennes* – LONDRES (Tate Gal.) : *L'abreuvoir* 1874 – *Le pont de Sèvres* vers 1877 – *Le chemin du vieux bac, à By* vers 1880 – *Les Petits Prés au printemps* 1882-1885 – LONDRES (Roy. Acad. of Arts) : *L'avenue des Châtaigniers près de la Celle-Saint-Cloud* 1867 – LYON : *Paysage* 1870 – *La Seine à Marly* 1876 – MANNHEIM (Kunsthalle) : *Une rue à Marly* 1871 – *Place du marché* 1876 – MELBOURNE (Nat. Gal. of Victoria) : *Collines derrière Saint-Nicaise* – *Les meules de paille à Moret* 1891 – NANTES (Mus. des Beaux-Arts) : *Les bords du Loing* – NEW YORK (Metropolitan Mus.) : *Le pont de Villeneuve-la-Garenne* 1872 – *Un coin de la prairie de Sahurs, en Normandie, soleil du matin* 1894 – OTTERLO (Mus. Kröller-Müller) : *La briqueterie – Paysage aux environs de Paris* 1879 – PARIS (Mus. du Petit Palais) : *Le remorqueur – L'allée des châtaigniers à La Celle-Saint-Cloud* – PARIS (Mus. d'Orsay) : *Petite place à Argenteuil – Bords de la Seine – Le héron aux ailes déployées* 1867 – *Vue du canal Saint-Martin* 1870 – *Passerelle d'Argenteuil* 1872 – *Place d'Argenteuil* 1872 – *L'île de la Grande-Jatte* 1873 – *La route, vue du chemin de Sèvres* 1873 – *Bateaux à l'écluse de Bougival* 1873 – *Le village de Voisins* 1874 – *Les régates à Molesey* 1874 – *La forge à Marly-le-Roi* 1875 – *La neige à Marly-le-Roi* 1875 – *L'inondation à Port-Marly* 1876 – *La barque pendant l'innondation* 1876 – *La Seine à Suresnes* 1877 – *La neige à Louveciennes* 1878 – *Le repos au bord du ruisseau* 1878 – *Les bords du Loing* vers 1879 – *La Seine vue des coteaux de By* 1881 – *Une rue à Louveciennes* 1883 – *Saint-Mammès* 1885 – *Lisière de forêt au printemps* 1885 – *Trembles et acacias* 1889 – *Canal du Loing* 1892 – *Le pont de Moret* 1893 – *Paysage : bord de rivière* 1897, past. – PARIS (Mus. du Petit Palais) : *L'église de Moret, le soir* 1894 – PARIS (Mus. de l'Orangerie) : *Le chemin de Maubuisson à Louveciennes* 1875 – REIMS (Mus. des Beaux-Arts) : *La rade de Cardiff* 1897 – RENNES (Mus. des Beaux-Arts) : *La Seine à Saint-Cloud* – ROUEN (Mus. des Beaux-Arts) : *L'inondation* 1876 – ROUEN (Mus. des Beaux-Arts) : *L'église de Moret, plein soleil* 1893 – *En Normandie, le sentier du bord de l'eau à Sahurs, le soir* 1894 – SAINT-PÉTERSBOURG (Mus. de l'Ermitage) : *Village au bord de la Seine* 1872 – *La berge à Saint-Mammès* 1884 – WASHINGTON D. C. (Nat. Gal. of Arts) : *Rives de l'Oise* – WINTERTHUR (Kunstmuseum) : *Sous le pont de Hampton Court* 1874 – WUPPERTAL-ELBERFELD (Stadtisches Mus.) : *Le canal.*

VENTES PUBLIQUES : PARIS, 1874 : *Bougival :* **FRF 380** – PARIS, 13 jan. 1874 : *Route de Saint-Germain, près de Bougival :* **FRF 575 ;**

Le barrage de Marly : **FRF 520** – Paris, 1877 : *Bateau débarquant du charbon* : **FRF 126** ; *Bateau au Bas-Meudon* : **FRF 130** ; *Bords de la Seine* : **FRF 120** – Paris, 1888 : *Bord de rivière* : **FRF 350** ; *Le chemin tournant* : **FRF 365** – Paris, 29 avr. 1889 : *Sur le Loing à Moret*, past. : **FRF 2 995** ; *La voie ferrée*, past. : **FRF 820** – Paris, 1890 : *Le verger 1872* : **FRF 1 150** ; *Le pont de Moret* : **FRF 300** ; *Bords du Loing* : **FRF 300** – Paris, 1890 : *Ile Saint-Denis* : **FRF 1 700** ; *Vue de la Seine* : **FRF 290** ; *Effet de neige* : **FRF 380** ; *La Seine à Suresnes* : **FRF 400** – Paris, 1892 : *La Seine aux environs de Paris* : **FRF 1 300** – Paris, 1892 : *L'inondation* : **FRF 1 000** – Paris, 1893 : *Le Loing à Saint-Mammès* : **FRF 3 050** ; *Pêcheur à la ligne* : **FRF 2 500** ; *Le pont de Sèvres* : **FRF 1 420** ; *A l'entrée du bois* : **FRF 1 110** – Paris, 1894 : *Vue de la Seine à Marly* : **FRF 1 550** ; *Vue de la Tamise à Hampton-Court* : **FRF 1 350** ; *Effet du soir* : **FRF 1 100** – New York, 1895 : *Le gué de l'épine, soleil couchant* : **FRF 1 025** ; *Ruines de fortifications à Moret* : **FRF 1 025** – Paris, 1895 : *Le barrage de Saint-Mammès* : **FRF 760** ; *Jardins* : **FRF 650** ; *Le Matin, lisière de bois en juin* : **FRF 600** ; *Le Barrage de Suresnes pendant la crue* : **FRF 710** ; *Gelée blanche* : **FRF 710** ; *Paysage d'automne* : **FRF 860** ; *Vue de Moret* : **FRF 610** – Paris, 10 mai 1897 : *La Seine à Suresnes* : **FRF 2 350** ; *La machine de Marly* : **FRF 980** – Paris, 1897 : *L'inondation* : **FRF 3 100** ; *Le pont de Moret* : **FRF 1 250** ; *Route de Louveciennes, effet de neige* : **FRF 4 600** ; *La première neige* : **FRF 1 150** ; *Entre Moret et Saint-Mammès* : **FRF 1 650** ; *Effet de neige* : **FRF 2 200** ; *L'automne* : **FRF 2 500** – Paris, 24 avr. 1899 : *La neige* : **FRF 3 700** – Paris, 1899 : *Première gelée blanche* : **FRF 9 000** ; *Effet de neige* : **FRF 6 050** ; *La prairie* : **FRF 6 000** ; *Le soleil couchant* : **FRF 6 550** – Cologne, 1899 : *Bords de la Seine* : **FRF 3 937** -- Paris, 1899 : *La Seine à Billancourt* : **FRF 6 000** – Paris, 1899 : *Pont sur le canal de Briare : effet de givre* : **FRF 4 500** ; *Le pont de Moret et les moulins : effet de neige* : **FRF 5 000** ; *Le vieux chemin de Gretz, le soir* : **FRF 4 000** ; *Une avenue à Moret* : **FRF 5 150** ; *Moret au soleil couchant* : **FRF 5 700** ; *Cabanes au bord du Loing, le soir* : **FRF 9 000** ; *Lever du soleil en novembre* : **FRF 6 020** ; *Bateaux berrichons sur le canal du Loing au printemps* : **FRF 4 600** ; *La rade de Cardiff* : **FRF 4 050** ; *Lady's Cove avant l'orage* : **FRF 3 550** ; *La mare aux oies*, dess. : **FRF 650** ; *La gardeuse de vaches*, dess. : **FRF 400** – Paris, 1899 : *Route aux environs de Marly* : **FRF 9 300** ; *Le clocher de Noisy-le-Roi* : **FRF 8 500** ; *Le pont de Suresnes* : **FRF 5 700** ; *Environs de Louveciennes : effet de neige* : **FRF 5 600** ; *Le pont de bois à Marly* : **FRF 4 700** – Paris, 25 mars 1899 : *Vue de Saint-Cloud, bords de la Seine* : **FRF 4 000** – Paris, 29 avr. 1899 : *La voie ferrée*, past. : **FRF 820** – Paris, 1900 : *Soleil de printemps, tournant du Loing* : **FRF 11 600** ; *Printemps pluvieux* : **FRF 3 700** ; *La berge à Moret*, past. : **FRF 660** – Paris, 1900 : *Un chemin à Louveciennes* : **FRF 7 000** ; *Une vue de Moret en hiver* : **FRF 6 900** – Paris, 6 mars 1900 : *L'inondation* : **FRF 43 000** ; *Rue à Ville-d'Avray* : **FRF 6 600** ; *Meule de paille en octobre* : **FRF 7 100** ; *Rue de Sèvres* : **FRF 7 600** ; *Route de Versailles* : **FRF 8 050** ; *Les bords du Loing* : **FRF 9 050** – Paris, 1900 : *L'inondation à Port-Marly* : **FRF 15 350** ; *Moret* : **FRF 15 000** ; *La route de Saint-Germain* : **FRF 8 000** ; *La terrasse de Saint-Germain* : **FRF 12 000** ; *La route* : **FRF 6 800** – Paris, 27 avr. 1900 : *La crue du Loing à Moret, temps de neige* : **FRF 6 100** ; *La Seine à Bougival* : **FRF 4 305** ; *Les bords du Loing, aux environs de Moret* : **FRF 10 100** – Paris, 15 juin 1900 : *Le pont de Moret* : **FRF 3 905** – Paris, 23 juin 1900 : *Moret* : **FRF 10 000** ; *Le champ* : **FRF 7 000** – Paris, 7 fév. 1900 : *La réserve aux bécasses* : **FRF 4 600** – Paris, 3 mai 1901 : *Saint-Cloud* : **FRF 8 500** ; *Hampton* : **FRF 8 700** ; *Le Pont de Moret* : **FRF 10 100** ; *La gelée blanche* : **FRF 15 100** ; *Pont de Marly avant l'Inondation* : **FRF 13 000** ; *L'Inondation* : **FRF 8 900** – Paris, 27-28 mai 1902 : *Le Pont* : **FRF 9 100** – Paris, 8 juin 1903 : *L'Hiver* : **FRF 9 000** ; *Soleil couchant* : **FRF 11 000** – Paris, 8-9 mai 1904 : *Les Coteaux d'Argenteuil* : **FRF 40 100** ; *L'abreuvoir de Marly* : **FRF 12 500** – Paris, 4 mai 1906 : *Le Pont de Moret* : **FRF 10 100** – Paris, 3 mai-1er juin 1906 : *Vue de Moret, l'été* : **FRF 11 000** ; *L'abreuvoir à Marly* : **FRF 8 000** ; *Neige à Argenteuil* : **FRF 16 000** – Paris, 1er-2 mars 1920 : *Villeneuve-la-Garenne* : **FRF 37 200** ; *L'Été de la Saint-Martin* : **FRF 16 300** ; *Route de Gennevilliers* : **FRF 14 100** ; *Le village à l'orée du Bois, Automne* : **FRF 17 500** ; *Rue à Louveciennes* : **FRF 19 000** – Paris, 4-5 mars 1921 : *Le pont de Moret* : **FRF 40 100** ; *Sur le chemin de Saint-Mammès, effet de matin* : **FRF 25 000** ; *Le pommier en fleurs* : **FRF 19 100** ; *Le pont de Moret* : **FRF 20 100** ; *Le Pont de Sèvres* : **FRF 24 100** ; *Vue de Moret* : **FRF 21 000** ; *La Seine à Billancourt* : **FRF 20 600** ; *La Ruelle* : **FRF 15 000** ; *Maisons au bord de la route* : **FRF 15 100** ;

Les Rameurs : **FRF 30 000** – Paris, 18 avr. 1921 : *Paysage de printemps* : **FRF 9 600** ; *Le Pont de Moret* : **FRF 11 000** ; *L'Auberge* : **FRF 16 500** ; *Rue de village ; temps gris* : **FRF 26 900** ; *Le Loing à Moret* : **FRF 25 000** – Paris, 30 juin 1921 : *Moret* : **FRF 31 000** ; *Côtes dans le Pays de Galles* : **FRF 10 200** ; *Le Pont de Moret, effet de neige* : **FRF 21 000** ; *Les bords du Loing* : **FRF 25 700** ; *Côtes d'Angleterre* : **FRF 10 500** ; *Les bords de la Seine* : **FRF 24 500** ; *Vue d'un village en hiver*, past. : **FRF 3 500** ; *Vaches paissant au bord de la Seine*, past. : **FRF 1 220** – Paris, 26 oct. 1922 : *Paysanne, de dos* ; *Un chemin tournant* ; *Un Gauleur de noix, trois past.* : **FRF 520** – Paris, 20 nov. 1922 : *Les Coteaux de la Bouille* ; *La Prairie de Sahurs* : **FRF 16 100** ; *Bords du Loing, en été* : **FRF 14 000** ; *La Carrière* : **FRF 3 350** – Paris, 25 mai 1923 : *La Leçon* : **FRF 5 300** ; *Après-midi d'été* : **FRF 34 000** ; *Saules et peupliers au bord du Loing, le matin* : **FRF 25 500** ; *Chemin au bord de l'eau* : **FRF 25 000** ; *Matinée de septembre* : **FRF 30 500** ; *Bords de rivière* : **FRF 17 500** ; *Le Loing et l'église de Moret* : **FRF 29 000** ; *Les bateaux à vapeur* : **FRF 55 000** ; *Journée d'été* : **FRF 19 100** ; *Village au bord de l'eau* : **FRF 10 000** ; *Moret* : **FRF 50 000** ; *La Passerelle, matinée fin septembre* : **FRF 30 000** ; *Les Chalands sur le Loing* : **FRF 26 500** ; *Bords du Loing* : **FRF 30 000** ; *Noyers dans la prairie de Thommery* : **FRF 38 000** ; *Le Pont de Moret* : **FRF 87 000** ; *Une clairière* : **FRF 12 500** ; *La route du village* : **FRF 19 100** ; *Le Pont à Moret* : **FRF 15 100** ; *Le Loing à Moret* : **FRF 42 100** ; *Saint-Cloud* : **FRF 43 100** ; *Entre Veneux et By, matinée de décembre 1882, h/t (54x73)* : **FRF 26 100** – Paris, 11 juin 1924 : *Péniche sur la Seine à Saint-Mammès* : **FRF 33 700** – Paris, 6 nov. 1924 : *Paysage à Louveciennes* : **FRF 20 500** ; *Le matin à Moret, en mai* : **FRF 49 000** ; *Pont de l'Orvanne, à Moret* : **FRF 78 000** – Paris, 14-15 déc. 1925 : *L'Orvanne et le canal du Loing en hiver* : **FRF 35 500** – Paris, 7 mai 1926 : *Les oies au bord de la rivière, paysage d'été*, past. : **FRF 25 500** – Paris, 10 mai 1926 : *Environs de Moret, automne* : **FRF 12 600** ; *La route en automne, environs de Moret* : **FRF 16 900** – Paris, 2 juin 1926 : *La maison à Moret* : **FRF 43 000** – Paris, 25 avr. 1927 : *Le potager* : **FRF 1 380** – Londres, 29 avr. 1927 : *Bords de la rivière* : **GBP 525** ; *Le pont de Sèvres* : **GBP 840** – Londres, 13 mai 1927 : *Bords de rivière à Moret* : **GBP 367** – Paris, 30-31 mai 1927 : *Lever de soleil sur le Loing, par temps d'inondation* : **FRF 50 000** – Paris, 1er-3 juin 1927 : *Bord de la mer* : **FRF 24 000** – Paris, 3 juin 1927 : *Le Village* : **FRF 5 800** – Paris, 9 juin 1927 : *Bords de rivière, effet de neige* : **FRF 34 100** – Paris, 29-30 juin 1927 : *La Seine à Saint-Mammès* : **FRF 37 100** – Londres, 28-29 juil. 1927 : *Temps de neige* : **GBP 504** – Paris, 29 oct. 1927 : *Paysage* : **FRF 2 200** – Paris, 21 jan. 1928 : *Paysage, vue prise au bord de la Seine, entre Moret et Saint-Mammès* : **FRF 60 000** – Paris, 23 juin 1928 : *L'Église de Moret* : **FRF 111 000** ; *Temps de neige à Veneux* : **FRF 115 000** ; *Paysage avec coteaux, environs de Paris* : **FRF 54 000** – Paris, 3 déc. 1928 : *Intérieur de ferme* : **FRF 10 500** – Paris, 20 avr. 1929 : *Cinq dessins* : **FRF 7 800** – Paris, 24 mai 1929 : *Le moulin à Moret* : **FRF 55 000** – Paris, 29 nov. 1929 : *Paysage de Moret* : **FRF 47 000** – Paris, 6 juin 1929 : *Église Saint-Pierre* : **FRF 4 400** – Paris, 6 fév. 1930 : *Le Bois des Roches* : **FRF 58 100** – Paris, 11 mars 1931 : *Le Loing à Moret* : **FRF 78 000** ; *La Seine près de Saint-Cloud* : **FRF 61 000** – New York, 12 nov. 1931 : *Vue de Moret* : **USD 1 300** – Paris, 13 fév. 1932 : *La maison à Moret* : **FRF 24 500** – Londres, 11 mai 1932 : *Ruisseau coulant vers la vallée* : **GBP 110** – Paris, 25 mai 1932 : *Moret-sur-Loing, temps gris* : **FRF 36 000** – Paris, 15 déc. 1932 : *Village au bord de la Seine* : **FRF 41 000** ; *Le Givre* : **FRF 31 000** ; *L'Été de la Saint-Martin* ; *Bord de la mer* : **FRF 24 000** – Paris, 2 juin 1933 : *Paysage, vue prise au bord de la Seine* : **FRF 44 300** – Paris, 18 nov. 1933 : *Au pâturage, aquar.* : **FRF 1 700** – Paris, 15 déc. 1933 : *Le moulin à Moret, matinée de novembre* : **FRF 12 000** – Paris, 18 jan. 1934 : *La route de Moret à Saint-Mammès* : **FRF 23 100** ; *Les bords du canal à Saint-Mammès* : **FRF 54 500** – Paris, 16 mai 1934 : *L'abreuvoir de Marly en hiver* : **FRF 17 600** ; *Prairie au bord du Loing* : **FRF 23 050** ; *Le chemin de Veneux-Nadon au printemps* : **FRF 31 100** – Paris, 9 mars 1935 : *Cabanes au bord du Loing, le matin, temps couvert* : **FRF 21 000** – Paris, 20 mars 1935 : *La mare aux canards à Louveciennes* : **FRF 20 500** ; *Bords de la Seine à la Roche-Guyon*, past. : **FRF 9 600** – Paris, 28 juin 1935 : *La Seine, environs de Rouen, matin d'été* : **FRF 4 400** – Paris, 10 fév. 1936 : *Au bord du Loing* : **FRF 16 900** ; *Effet de neige, à Moret vue prise de la gare*, past. : **FRF 6 350** ; *Jardin à Moret, en hiver*, past. : **FRF 6 350** ; *Le canal du Loing à Saint-Mammès* : **FRF 36 500** – Paris, 17 mars 1936 : *Après-midi d'été* : **FRF 60 000** ; *Matinée de septembre à*

Saint-Mammès : **FRF 53 100** – Paris, 23 juin 1936 : *Lady's Cove.* Avant l'orage : **FRF 17 500** – Londres, 9 déc. 1936 : *Neige de mars* : **GBP 140** – Paris, 23 avr. 1937 : *La mare aux oies*, past. : **FRF 10 350** – Londres, 23 juin 1937 : *Scène de rivière* : **GBP 210** – Paris, 23 nov. 1937 : *Moret* : **FRF 45 000** – Paris, 29 nov. 1937 : *Moret, le lever du soleil* : **FRF 45 000** – Paris, 1ᵉʳ juin 1938 : *Les Noyers, effet de soleil couchant, novembre* : **FRF 58 000** – Paris, 9 juin 1938 : *Le Champ de pommiers*, cr. de coul. : **FRF 2 600** – Paris, 18 fév. 1939 : *Pont de Moret à l'automne* : **FRF 150 500** – Paris, 13 mars 1939 : *Après-midi d'hiver aux Sablons* : **FRF 45 000** – Paris, 12 mai 1939 : *Port des Péniches à Saint-Mammès* : **FRF 60 000** ; *Pont de Moret* : **FRF 60 000** – Paris, 19 jan. 1940 : *Vue de la Seine* : **FRF 136 500** – Paris, 7 fév. 1941 : *Les Chalands à Saint-Mammès 1885* : **FRF 108 000** – Paris, 5 mars 1941 : *Aux champs, deux dess. aux cr. de coul.* : **FRF 780** ; *Promeneuse, dess. aux cr. de coul.* : **FRF 480** – Paris, 20 juin 1941 : *Promeneuse*, past. : **FRF 350** – Londres, 26 juin 1941 : *Chantier Saint-Maurier* : **GBP 315** – Paris, 6 mars 1942 : *Bord de rivière* : **FRF 45 000** – Paris, 6 mars 1942 : *Bord de rivière* : **FRF 508 000** – Londres, 27 mars 1942 : *Bord de rivière* : **GBP 504** – Paris, 11 mai 1942 : *Le Jardin* : **FRF 308 000** – New York, mai 1942 : *Le canal du Loing* : **USD 3 500** – Paris, 24 juin 1942 : *Lavandière ; Paysan ; Paysanne, trois croquis aux cr. de coul.* : **FRF 5 000** ; *La vallée de la Seine vue des terrasses de Saint-Germain-en-Laye 1875* : **FRF 995 000** – New York, 10 oct. 1942 : *Le Loing et les coteaux de Saint-Nicaise* : **USD 2 800** – New York, 3 déc. 1942 : *Le pont de Moret* : **USD 2 700** – Paris, 11 déc. 1942 : *Le Loing à Moret 1885* : **FRF 1 205 000** ; *Chemin de Saint-Mammès 1895* : **FRF 1 200 000** ; *Gelée blanche, effet du soir 1888* : **FRF 700 000** – New York, 25 fév. 1943 : *La plaine* : **USD 1 600** ; *Le pont de Moret* : **USD 2 300** – Paris, 12 mars 1943 : *La Seine vue des coteaux de By* : **FRF 361 000** ; *Vagues*, cr. de coul. : **FRF 4 100** – Paris, 7 avr. 1943 : *La maison de l'artiste à Moret-sur-Loing 1892*, dess. : **FRF 27 600** – Paris, 21 mai 1943 : *Effet d'hiver* : **FRF 86 100** – Paris, 2 juin 1943 : *Inondation à Moret 1889*, cr. noir : **FRF 6 700** – Paris, 23 juin 1943 : *Le vallon* : **FRF 460 000** – Paris, 24 mars 1944 : *La maison de l'artiste à Marly*, past., provenant de la succession Dietsh-Sisley : **FRF 30 100** ; *Le petit pavillon*, past., même provenance : **FRF 30 100** – New York, 20 avr. 1944 : *Le Loing rencontrant la Seine* : **USD 4 100** – Londres, 28 juin 1944 : *Paysage de printemps* : **GBP 295** – New York, 22 nov. 1944 : *Paysage de Moret* : **USD 1 700** – Paris, 8 fév. 1945 : *Le jardin en automne* : **FRF 800 000** – Paris, 26 fév. 1945 : *Huttes de bohémiens, près du Loing 1896* : **FRF 500 000** – New York, 12 avr. 1945 : *Chemin des fontaines à Veneux-Nadon* : **USD 5 000** – New York, 17 mai 1945 : *Le talus du chemin de fer* : **USD 3 000** ; *A Louveciennes* : **USD 2 800** ; *La route de Saint-Germain* : **USD 4 000** ; *Restes de vieilles fortifications à Moret* : **USD 1 250** – Paris, 25 mai 1945 : *Les Peintres en forêt vers 1870*, peint. : **FRF 90 000** – Paris, 25 juin 1945 : *Le Jardin de l'artiste 1892*, aquar. : **FRF 23 100** – Paris, oct. 1945-juil. 1946 : *Verger, environs de Louveciennes 1873* : **FRF 560 000** – Paris, 1ᵉʳ mai 1946 : *Saint-Mammès*, past. : **USD 825** ; *Pont sur l'Orvanne* : **USD 900** – Paris, 18 juin 1947 : *L'Exposition de 89*, dess. à la pl. : **FRF 20 000** – Paris, 8 déc. 1948 : *Étude de péniche et cheval*, cr. de coul. : **FRF 7 800** – Paris, 22 déc. 1948 : *Lavandières*, dess. reh. de past. : **FRF 8 500** – Paris, 29 avr. 1949 : *La lecture sous la lampe*, dess. : **FRF 18 000** – Paris, 22 juin 1949 : *Oies et paysannes*, cr. coul., pages de croquis : **FRF 10 000** – Genève, 5 nov. 1949 : *Le Jardin de Sisley*, past. : **CHF 1 600** – Paris, 17 nov. 1949 : *Chemin dans la campagne en automne 1885* : **FRF 1 005 000** – Paris, 28 nov. 1949 : *Bord de rivière*, past. : **FRF 105 000** ; *Maisons au bord de la rivière*, past. : **FRF 98 000** – New York, 16 déc. 1949 : *Quai Malaquais 1873* : **USD 1 600** – Paris, 20 mars 1950 : *Matinée brumeuse, côtes du Pays de Galles*, cr. de coul. : **FRF 41 000** – New York, 20 avr. 1950 : *Fortifications à Moret 1888* : **USD 2 000** – Paris, 21 avr. 1950 : *Bord de rivière*, cr. de coul. : **FRF 52 000** – Paris, 5 juil. 1950 : *Péniches ; cheval de halage*, cr. noir et de coul., étude : **FRF 8 000** – Genève, 17 mai 1951 : *Maison sur le bord du Loing 1875* : **CHF 22 000** – Paris, 21 mai 1951 : *La maison rose* : **FRF 1 200 000** – New York, 23 mai 1951 : *Les rameurs 1877* : **USD 7 700** – Paris, 14 mai 1952 : *Les bords du Loing à Moret, le matin* : **FRF 4 800 000** – Paris, 4 avr. 1957 : *La route, le matin* : **FRF 3 600 000** – Londres, 10 juil. 1957 : *La Seine à Paris, pont de Grenelle* : **GBP 9 000** – New York, 7 nov. 1957 : *Le Loing à Moret* : **USD 37 000** – Paris, 10 juin 1958 : *Chaumière aux Sablons* : **FRF 5 000 000** – New York, 8 nov. 1958 : *Canal* : **USD 1 800** – Paris, 18 mars 1959 : *Le chemin des prés, le matin 1891* : **FRF 5 600 000** – New York, 15 avr. 1959 : *La lisière de la forêt de*

Fontainebleau, le matin : **USD 32 500** – Londres, 6 mai 1959 : *La jonction du Loing et de la Seine* : **GBP 11 500** – Paris, 25 mai 1960 : *Les oies au bord de l'eau*, past. : **FRF 4 700** – Londres, 6 juil. 1960 : *Les lavandières 1876* : **GBP 11 000** – Paris, 21 juin 1961 : *L'inondation* : **FRF 785 000** – Londres, 28 juin 1961 : *La neige à Louveciennes* : **GBP 22 000** – Paris, 30 nov. 1961 : *Le pont de Moret, temps de crue* : **FRF 630 000** – Paris, 29 mars 1962 : *Gardeuses d'oies au Bord du Loing ; bords du Loing*, deux past. : **FRF 65 000** – Londres, 1ᵉʳ juil. 1964 : *Bords de la Seine à La Roche-Guyon*, past. : **GBP 5 500** – Londres, 27 nov. 1964 : *Bouquet de fleurs* : **GBP 34 000** – Londres, 3 déc. 1965 : *Le Loing à Moret, en été* : **GNS 32 000** – Londres, 22 juin 1966 : *Le Loing à Saint-Mammès* : **GBP 4 000** – Londres, 7 déc. 1966 : *Les chasseurs en lisière de la forêt de Marly en automne* : **GBP 33 000** – Londres, 28 juin 1967 : *Hiver in Veneux-Nadon 1881*, h/t (52,5x71) : **GBP 37 000** – Genève, 10 nov. 1967 : *Les oies*, past. : **CHF 86 000** – Paris, 27 juin 1968 : *Chantier à Saint-Mammès* : **FRF 520 000** – Londres, 3 juil. 1968 : *Paysage de neige ensoleillé*, past. : **GBP 11 200** – Genève, 7 nov. 1969 : *Péniches sur le Loing* : **CHF 58 000** – Londres, 30 juin 1970 : *Une route en Seine-et-Marne* : **GNS 50 000** – New York 15 oct. 1971 : *Le long du bois en automne, Fontainebleau* : **USD 105 000** – Marseille, 25 nov. 1972 : *Le Loing à Moret*, past. : **FRF 115 000** – Londres, 29 nov. 1972 : *Le pont de Moret en été* : **GBP 70 000** – Londres, 2 avr. 1974 : *L'inondation à Port-Marly* : **GBP 111 000** – Genève, 6 juin 1974 : *La gare à Moret-sur-Loing*, past. : **GBP 3 000** – Paris, 21 juin 1976 : *Les oies à Saint-Mammès*, past. (28x38) : **FRF 38 000** – Londres, 6 déc. 1977 : *Coteaux, environs de Paris 1879*, h/t (50x65) : **GBP 28 000** – Berne, 22 juin 1979 : *Bords de rivière ou Les Oies 1897*, litho. coul./Chine collé : **CHF 7 800** – Versailles, 21 oct 1979 : *Paysage 1885*, past. (29x39) : **FRF 70 000** – New York, 6 nov 1979 : *Le pont de Sèvres vers 1877*, h/t (38x46) : **USD 190 000** – New York, 15 mai 1980 : *Un verger 1885*, craies coul. (16,5x24,2) : **USD 4 750** – Londres, 2 déc. 1981 : *Paysan au travail vers 1894*, cr. et past., étude (16,5x24,5) : **GBP 3 400** – Enghien-les-Bains, 13 déc. 1981 : *Pâturage en bord de Seine*, past. (25x36) : **FRF 84 000** – New York, 16 nov. 1983 : *La Seine à Auteuil*, pl. et lav. (16,5x20,2) : **USD 12 000** – Londres, 29 juin 1983 : *Les Oies*, past. (19x24,5) : **GBP 17 500** – New York, 16 mai 1984 : *Printemps à Veneux 1880*, h/t (73x90) : **USD 350 000** – Montevideo, 16 mai 1984 : *Bords de rivière ou Les oies 1897*, litho. en coul./hine appliqué (21,5x32) : **USD 7 500** – Rambouillet, 20 oct. 1985 : *Rue de village*, cr. de coul. et cr. gras (14x22) : **FRF 92 000** – New York, 24 avr. 1985 : *La Machine de Marly et le barrage 1875*, h/t (38x46) : **USD 260 000** – Paris, 18 mars 1986 : *Au bord du canal au printemps, le soir 1897*, h/t (54x65) : **FRF 2 420 000** – Zurich, 21 nov. 1986 : *Vue de Saint-Cloud 1876*, h/t (54x73) : **CHF 900 000** – Paris, 9 déc. 1987 : *La Seine à Saint-Cloud*, h/t (38x55) : **FRF 2 030 000** – New York, 10 nov. 1987 : *Le lever du soleil à Saint-Mammès 1880*, h/t (49,5x65,1) : **USD 680 000** – Londres, 24 fév. 1988 : *Trois Fillettes (Palmire, Théodine, Olympe)*, past. et cr. (16x24,5) : **GBP 5 500** – Londres, 28 juin 1988 : *Le pont de Moret au soleil couchant 1892*, h/t (60x73) : **GBP 396 000** – Calais, 3 juil. 1988 : *Les lavandières*, dess. au cr. de coul. (12x7) : **FRF 23 000** – Versailles, 6 nov. 1988 : *Jeune fille assise*, cr. de coul. (9,5x6,5) : **FRF 17 000** – Londres, 29 nov. 1988 : *Le Loing au pont de Moret 1892*, h/t (73,6x92,7) : **GBP 1 375 000** – Paris, 16 déc. 1988 : *Tournant du Loing 1897*, peint./t (54x65) : **FRF 3 490 000** – Paris, 3 avr. 1989 : *Bords du Loing au coucher du soleil 1891*, h/t (38x46) : **GBP 352 000** – Paris, 16 jan. 1989 : *Une rue (probablement la rue des Saules à Montmartre)*, h/pan. (9x7) : **FRF 550 000** – New York, 9 mai 1989 : *Bords du Loing 1890*, h/t (46x56) : **USD 715 000** – New York, 10 mai 1989 : *La route de Hampton Court 1874*, h/t (38,5x55,5) : **USD 2 640 000** – Londres, 21 juin 1989 : *La plaine de Champagne du haut des Roches-Courtaut 1880*, h/t (50x65) : **GBP 858 000** – New York, 18 oct. 1989 : *L'allée des peupliers à Moret 1888*, h/t (54x73) : **USD 3 410 000** ; *Moret-sur-Loing 1891*, h/t (65x92) : **USD 2 530 000** – Londres, 28 nov. 1989 : *Après-midi d'août à Veneux 1881*, h/t (54x73) : **GBP 1 320 000** – Paris, 20 mars 1990 : *L'âne ou maître Aliboron vers 1890-1892*, past./pap. (19x24,5) : **FRF 220 000** – Londres, 3 avr. 1990 : *Le chantier de Matrat à Moret-sur-Loing 1888*, h/t (39x46) : **GBP 616 000** – New York, 15 mai 1990 : *Soleil du matin à Saint-Mammès 1884*, h/t (49x65) : **USD 1 650 000** – Amsterdam, 6 nov. 1990 : *Une barque sur un lac*, past. (14,2x23,7) : **NLG 10 350** – New York, 13 nov. 1990 : *Les rameurs 1877*, h/t (46,5x56) : **USD 1 485 000** – Paris, 19 nov. 1990 : *Études de péniches*, cr. de coul./pap. (19x26) : **FRF 100 000** – Paris, 21 oct.

1991 : *Falaises au Pays de Galles* 1897, h/t (60x92) : **FRF 2 900 000** – New York, 5 nov. 1991 : *Rue à Veneux* 1883, h/t (54,6x73,7) : **USD 550 000** – New York, 6 nov. 1991 : *Printemps à Veneux* 1880, h/t (73x91,5) : **USD 797 500** – New York, 13 mai 1992 : *Rue de village par temps gris* 1874, h/t (38,1x55,9) : **USD 660 000** – New York, 11 nov. 1992 : *Ferme aux Sablons en plein soleil* 1885, h/t (53,7x73) : **USD 605 000** – Paris, 24 nov. 1992 : *Le chemin de Veneux à Thomery par le bord de l'eau le soir* 1880, h/t (50x65) : **FRF 3 100 000** – Londres, 30 nov. 1992 : *Péniches sur le Loing* 1896, h/t (33x41) : **GBP 121 000** – Londres, 21 juin 1993 : *La famille*, cr./pap. (23,3x33) : **GBP 9 200** – New York, 2 nov. 1993 : *Le Loing au dessous du pont de Moret* 1892, h/t (73,6x92,7) : **USD 1 102 500** – Londres, 29 nov. 1993 : *La manufacture de Sèvres* 1879, h/t (60x73,4) : **GBP 771 500** – New York, 10 mai 1994 : *Moret, vue du Loing un après-midi de mai* 1888, h/t (50x65) : **USD 1 652 500** – Paris, 22 juin 1994 : *Côte rocheuse de Llady-Scove, Lauglaud Bay* 1897, past./pap. (25,5x34) : **FRF 105 000** – Paris, 12 mai 1995 : *Bords de rivière ou Les oies* 1897, litho. coul. (21,5x32) : **FRF 19 000** – Londres, 27 juin 1995 : *La Seine vue du quai du point du jour* 1878, h/t (54x65,5) : **GBP 386 500** – New York, 7 nov. 1995 : *Effet de neige à Argenteuil* 1874, h/t (54x65) : **USD 1 982 500** – Paris, 21 nov. 1995 : *La Berge à Saint Mammès*, h/t (54x73) : **FRF 1 600 000** – Paris, 19 mars 1996 : *Aux environs des Sablons, temps gris* 1886, h/t (60x73) : **FRF 4 100 000** – New York, 12 nov. 1996 : *Moret-sur-Loing* 1888, h/t (60x73) : **USD 1 762 000** – Londres, 2 déc. 1996 : *Le Barrage de Saint-Mammès* 1885, h/t (46x85) : **GBP 573 500** – Londres, 3 déc. 1996 : *Pruniers et noyers au printemps* 1889, h/t (60x73) : **GBP 958 500** – New York, 14 mai 1997 : *Les Barques* 1885, h/t (54,7x38,5) : **USD 772 500** – Paris, 16 juin 1997 : *Bords de canal*, past./pap. (27,5x38,5) : **FRF 425 000** – Londres, 24 juin 1997 : *Pont sur l'Orvanne près de Moret* 1883, h/t (53x65) : **GBP 408 500**.

SISMORE Charles Porter
XXᵉ siècle. Britannique.
Peintre de marines.
Ventes Publiques : Londres, 22 sep. 1988 : *Vaisseaux américains dans la mersuey*, h/t (53,5x66) : **GBP 3 520** ; *Voilier hollandais dans un estuaire*, h/t (30,5x45,7) : **GBP 770**.

SISQUELLA ORIOL Alfredo
Né en 1900 à Barcelone (Catalogne). Mort en 1964 à Sitges (Catalogne). XXᵉ siècle. Espagnol.
Peintre de figures, portraits, paysages.
Il fut élève de l'École des Beaux-Arts de Barcelone. Il prit part à diverses expositions collectives à Barcelone, dont : 1919, 1923 exposition des Beaux-Arts ; 1922 Salon d'Automne ; à partir de 1940 Salon Parès. Une rétrospective de son œuvre, à titre posthume, fut organisée à Sitges en 1985.
On mentionne de lui : *Personnage à table* ; *Femme pensant*.
Bibliogr. : In : *Cien Anos de pintura en Espana y Portugal, 1830-1930*, Antiquaria, t. X, Madrid, 1993.
Musées : Barcelone (Mus. d'Art mod.).
Ventes Publiques : Barcelone, 28 fév. 1980 : *Rêverie*, h/t (74x61,5) : **ESP 400 000** – Barcelone, 2 juin 1982 : *Marine*, h/t (53x63) : **ESP 325 000** – Barcelone, 19 déc. 1984 : *Nature morte*, h/t (60x73) : **ESP 420 000** – Londres, 23 nov. 1988 : *Paysage vallonné méditerranéen*, h/t (81x65) : **GBP 3 850**.

SISSOIEV Nikolaï
XXᵉ siècle. Russe.
Peintre.
On cite la composition *Lénine et la Krupskaïa au village de Gorki.*

SISSOIEV Vadim
Né en 1966. XXᵉ siècle. Russe.
Peintre de natures mortes.
Il est diplômé de l'école des beaux-arts de Vladimir Sérov à Saint-Pétersbourg, où il vit et travaille. Depuis 1989, il expose régulièrement et a notamment participé aux expositions : 1989 *Quarante Ans d'Avant-Garde de Léningrad* ; 1992 *Peinture contemporaine russe* au Kunsthaus de Cologne, galerie Holman à Düsseldorf.

B. Corcoeb

Ventes Publiques : Paris, 1ᵉʳ juin 1994 : *Nature morte à la guitare, série La musique*, h/t (61x50) : **FRF 8 800**.

SISSON Auguste
XIXᵉ siècle. Français.
Peintre d'histoire et de portraits.
Il exposa au Salon en 1848 et 1849.

SISSON Jacques Nicolas, Louis et Pierre Antoine. Voir SINSSON

SISSON Richard
Mort en avril 1767 à Dublin. XVIIIᵉ siècle. Irlandais.
Portraitiste, miniaturiste et graveur à la manière noire.
Élève de Fr. Bindon. Il travailla à Dublin et à Londres à la manière de Denner.

SISTI Francesco
XVIIᵉ siècle. Travaillant à Ferrare en 1631. Italien.
Peintre.
Il a peint la fresque *Jésus âgé de douze ans au temple* se trouvant au-dessus du portail de l'église Saint-Joseph de Ferrare.

SISTIAGA José Antonio
Né le 4 mai 1932 à San Sebastian (Espagne). XXᵉ siècle. Espagnol.
Peintre et cinéaste.
De formation essentiellement autodidacte, il entra à l'Ecole des Beaux-Arts de Paris en 1955, mais la quitta au bout d'un mois et demi. En 1965, il créa avec le peintre Amable et le sculpteur Oteiza le groupe « Gaur » (« aujourd'hui » en basque), qui voulait défendre l'identité de la culture basque. Cinéaste expérimental, il s'est surtout fait connaître en 1970 pour un film de long métrage, *Ere erera baleibu izik subua aruaren*, dont il a peint toutes les images à la main, qui obtint d'abord le prix du cinéma expérimental à la Xᵉ Biennale internationale du cinéma documentaire de Bilbao en 1968, avant sa présentation à l'International Underground Film Festival de Londres. Depuis 1974, il vit et travaille à Ciboure, au Pays Basque. En 1988-1989, il réalise le film *Impressions en haute atmosphère*, peint sur pellicule en système Imax-Omnimax, projeté plusieurs fois à la Géode, à Paris, et à l'Auditorium du Louvre en 1995 pour le centenaire du cinéma.
D'abord figuratif, la rencontre des œuvres de Kandinsky, De Stael et Fautrier vers la fin des années cinquante bouleverse sa trajectoire. Sa peinture devient informelle mais reste lyrique et très colorée. L'utilisation du cinéma va lui permettre de la faire vibrer encore davantage. Son premier film est l'unique long métrage abstrait de l'histoire du cinéma.
Bibliogr. : Chroniques de l'art vivant : *José Antonio Sistiaga*, Paris, déc. 1970 – catalogue de l'exposition *Sistiaga, pintura, dibujos eroticos, films, 1958-1996*, Rekalde, Bilbao, 1996.

SISTIC Johann
Mort le 29 août 1666 à Ljubljana. XVIIᵉ siècle. Yougoslave.
Peintre.

SISTO da Alatri
XIVᵉ siècle. Actif dans la seconde moitié du XIVᵉ siècle. Italien.
Sculpteur sur marbre.
Il exécuta des sculptures décoratives dans l'église et l'abbaye du Mont Cassin en 1380.

SISTO di Enrico ou Sisto Tedesco. Voir SYRI Sixtus

SISTORI Pablo
XVIIIᵉ siècle. Actif à Murcie de 1767 à 1792. Espagnol.
Peintre.
Il peignit des tableaux d'autel dans des églises de Cartagène et de Murcie.

SISTRIER Marie
Née le 8 mai 1908 à Hazebrouck (Nord). XXᵉ siècle. Française.
Peintre de fleurs.
Elle expose à Paris, Boulogne-sur-Mer, Arras, Lille, Saint-Quentin, Montpellier, Amiens, Le Touquet, Nice. Elle a obtenu un prix à Vichy en 1965, un autre au Touquet en 1969. On put voir également ses œuvres à l'étranger, notamment en Angleterre, Allemagne, Norvège, etc.

SITA Pietro
XVIIIᵉ siècle. Travaillant à Ferrare en 1738. Italien.
Peintre.
Il exécuta des tableaux d'autel pour les églises Saint-Cosme et Saint-Damien et pour le Sant' Uffizio de Ferrare.

SITAU Michael. Voir ZITTOZ

SITCHY M. A.
Né en 1829. Mort en 1906. XIXᵉ siècle. Autrichien.
Peintre de genre.
Il travailla en Russie, où il fut peintre de la cour. Le Musée Roumianzeff, à Moscou, conserve de lui *Le démon et Tamar* et la Galerie Tretiakov, *La grand-mère.*

VENTES PUBLIQUES : PARIS, 28 juin 1928 : *Femme nue*, sanguine : FRF 580.

SITHIUM Michael ou Sitium. Voir ZITTOZ Miguel

SITIENS. Voir SOYE Philipp de

SITIUS. Voir SOYE Philipp de

SITJE Joronn, née Mohr
Née le 30 avril 1897 à Telemark. XXᵉ siècle. Norvégienne.
Peintre de figures, paysages.
Elle fut élève de Henrik Sörensen. Elle se fixa à Kénia en 1929.
MUSÉES : GÖTEBORG : *Tête de femme* – OSLO (Mus. Nat.) : *Négresse* – *Paysage* – deux études.

SITNIKOV Alexander
Né en 1945 à Iva-Golitsino. XXᵉ siècle. Russe.
Peintre, technique mixte. Tendance abstraite.
Il fut élève de l'institut Sourikov à Moscou. Il est membre de l'Union des Artistes soviétiques. Il vit et travaille à Moscou.
En 1987, il a participé à l'exposition : *Art soviétique contemporain* à la galerie de France à Paris. Il montre ses œuvres dans des expositions personnelles depuis 1975 en URSS, depuis 1982 à l'étranger.
Il réalise des compositions abstraites dominées par la couleur, entre Chagall et Brauner, qui comportent des éléments figuratifs inspirés de la tradition russe, notamment icônes, caractères cyrilliques, bestiaires fantastiques.
BIBLIOGR. : In : *Dict. de l'art mod. et contemp.*, Hazan, Paris, 1992.
VENTES PUBLIQUES : MOSCOU, 7 juil. 1988 : *Le taureau noir* 1986, techn. mixte/t (150×140) : **GBP 8 250**.

SITNIKOV Vassili
Né en 1915. Mort en 1987. XXᵉ siècle. Russe.
Peintre de figures.
VENTES PUBLIQUES : PARIS, 14 mai 1990 : *Liberté de la femme* 1970, h/t (60×105) : **FRF 13 500**.

SITOLEUX Jacques
Né en 1930 à Paris. XXᵉ siècle. Français.
Dessinateur, graveur.
Il vit et travaille à Mareil-Marly.
Il participe à des expositions collectives : *De Bonnard à Baselitz – Dix Ans d'enrichissements du cabinet des estampes 1978-1988* à la Bibliothèque nationale à Paris en 1992.
MUSÉES : PARIS (BN, Cab. des Estampes) : *La Haie fleurie*, eau-forte et burin.

SITTE Artus
XVIIᵉ siècle. Hollandais, travaillant à Berlin de 1666 à 1673. Hollandais.
Sculpteur.
Il travailla pour la cour de Brandebourg.

SITTE Camillo
Né le 17 avril 1843 à Vienne. Mort le 16 novembre 1903 à Vienne. XIXᵉ siècle. Autrichien.
Peintre, architecte et écrivain.
Il exécuta des peintures décoratives.

SITTE Willi
Né en 1945. Mort en 1982. XXᵉ siècle. Allemand.
Peintre de compositions animées.
Il montre ses œuvres dans des expositions personnelles : 1982 Brême ; 1986 Altes Museum de Berlin.
BIBLIOGR. : Wolfgang Hutte : *Willi Sitte*, Kunsthalle, Rostock, 1971 – Frölich Kaufman : catalogue de l'exposition *Willi Sitte*, Staatliche Kunsthalle, Berlin, 1982.

SITTEL Constant
XIXᵉ siècle. Actif à Paris. Français.
Peintre de portraits et graveur.
Il exposa au Salon de 1849.

SITTER Inger
Née en 1929 à Trondhjem. XXᵉ siècle. Norvégienne.
Peintre, auteur d'assemblages, peintre de compositions murales.
Elle commença à peindre encore enfant. De 1945 à 1949, elle fut élève des académies des beaux-arts d'Oslo et d'Anvers. Ensuite à Paris, elle poursuivit ses études dans l'atelier d'André Lhote et à l'Atelier 17 dirigé par Hayter. À partir de 1950, elle séjourna souvent à Paris, ainsi qu'en Espagne.
Elle participe à de nombreuses expositions de groupe en Norvège et dans différents pays. Elle montre ses œuvres dans des expositions personnelles : à partir de 1955 à Oslo, 1959 Stockholm. En 1963, elle a obtenu le premier prix de la Biennale nordique de la Jeunesse à Copenhague.
Après une première période réaliste et simple, elle évolua à l'abstraction en 1954-1955. Elle exécute aussi des assemblages de matériaux plastiques et de métaux. En 1958, elle a collaboré aux décorations de la Maison du Gouvernement à Oslo, en appliquant un procédé de gravure dans le béton.
BIBLIOGR. : Bernard Dorival, sous la direction de... : *Peintres contemp.*, Mazenod, Paris, 1964.

SITTERICH Jacobus ou Jacob
Mort le 25 août 1757. XVIIIᵉ siècle. Actif à Roermond. Hollandais.
Peintre.
Bourgeois de Roermond en 1714. On cite de lui : *Hommage de l'empereur Charles VI comme duc de Gueldre*, 1719 (à l'Hôtel de Ville de Roermond) et *Assomption de la Vierge* (à la cathédrale de Roermond).

SITTHIKET Vasan
Né en 1957 à Nakhorn Swan. XXᵉ siècle. Thaïlandais.
Peintre, technique mixte, multimédia.
Il fit ses études à Bangkok. Il expose individuellement : 1991 *Enfer* ; 1992 *Bouddha revient à Bangkok « 92 »* ; 1995 *J'aime la culture Thaï* et *Pas de futur*.
Ses productions sont fondées sur un contexte socio-politique. Il adjoint à son activité picturale des interventions en vidéo et des installations.

SITTICH Balthasar ou Neitsch
Mort en septembre 1626 à Dresde. XVIIᵉ siècle. Allemand.
Peintre.
Il travailla pour la cour de Saxe et peignit des blasons.

SITTIG Georg Heinrich
Né le 23 mars 1863 à Sindlingen-sur-le-Main. XIXᵉ-XXᵉ siècles. Allemand.
Peintre de portraits, paysages, peintre de cartons de vitraux.
Il fut élève de l'institut Staedel de Francfort-sur-le-Main et de l'académie des beaux-arts de Carlsruhe.
MUSÉES : BERNE.
VENTES PUBLIQUES : ZURICH, 29 oct. 1983 : *Paysage montagneux* 1903, h/t (92×116) : **CHF 2 800**.

SITTINGER. Voir SUTTINGER

SITTMANN Mathilde
Née le 7 décembre 1878 à Darmstadt. XXᵉ siècle. Allemande.
Peintre de portraits, fleurs.
Elle fut élève de Wilhelm J. Bader.

SITTMANN Leonhard Hubert
Né en 1802 à Cologne. Mort le 1ᵉʳ février 1840 à Cologne. XIXᵉ siècle. Allemand.
Peintre et dessinateur.
Élève de P. von Langer à Munich. La Galerie Nationale de Berlin possède de lui *Portrait de Fr. Brulliot* (dessin).

SITTOW Michael. Voir ZITTOZ Miguel

SITZMANN Johann
Né le 6 décembre 1854. Mort le 9 juillet 1901. XIXᵉ siècle. Actif à Schlaifhausen. Allemand.
Sculpteur.
Fils d'Urban Sitzmann. Il sculpta des sculptures décoratives, des crucifix et des pierres tombales pour plusieurs églises de Franconie.

SITZNPERGER Hieronymus
Né à Vienne. Mort le 23 octobre 1510. XVIᵉ siècle. Autrichien.
Miniaturiste.
Il fut chanoine à l'abbaye de Klosterneuburg et y travailla dès 1469.

SIUAN-TSONG MING. Voir XUANZONG MING

SIU CHE-TCH'ANG. Voir XU SHICHANG

SIUDA Nandor ou Ferdinand
Né en 1893 à Budapest. XXᵉ siècle. Hongrois.
Peintre de paysages.

SIUDMAK Wojtek
Né vers 1945. XXᵉ siècle. Polonais.
Peintre, peintre de collages. Nouvelles Figurations.
Une exposition où il figurait avec Kurt Sonderborg, Harold Cousins, etc., à Paris a attiré l'attention sur cet artiste alors très jeune.

Il renoue avec l'imagerie du quotidien dans la lancée des pop'artistes empruntant ses documents à la réalité des magazines, de la publicité, mais se dégage de ce langage devenu poncif, traduisant sa propre vision du monde, avec ses propres humeurs et colères. Sa technique du collage, renforcé d'interventions peintes et dessinées, se réfère à l'exemple de Rauschenberg.

W·SIUDMAK

BIBLIOGR. : Jacques Guimard, Guy Béart : *L'Art hyperréaliste fantastique de Wojtek Siudmak*, Le Cygne, s. l., 1978.

SIUE-KIEN. Voir **XUEJIAN**

SIUE SIUAN. Voir **XUE XUAN**

SIUE SOU-SOU. Voir **XUE SUSU**

SIUE WONG. Voir **CHEN ZHIFO**

SIUE WOU. Voir **XUE SUSU**

SIUE-YAI. Voir **XUEYA**

SIU FANG. Voir **XU FANG**

SIU HI. Voir **XU XI**

SIU JONG. Voir **XU RONG**

SIU KIE-MIN. Voir **XU JIEMIN**

SIU LIN. Voir **XU LIN**

SIU MEI. Voir **XU MEI**

SIU MEOU-WEI. Voir **XU MOUWEI**

SIU PEI-HONG. Voir **XU BEIHONG**

SIU PEN. Voir **XU BEN**

SIU T'AI. Voir **XU TAI**

SIU TAN. Voir **XU DAN**

SIU TAO-NING. Voir **XU DAONING**

SIU TCH'ONG-KIU. Voir **XU CHONGJU**

SIU TCH'ONG-SSEU. Voir **XU CHONGSI**

SIU WANG-HIONG. Voir **XU WANGXIONG**

SIU WEI. Voir **XU WEI**

SIU WEI-JEN. Voir **XU WEIREN**

SIU YANG. Voir **XU YANG**

SIU YEN-SOUEN. Voir **XU YANSUN**

SIU YUAN. Voir **XU YUAN**

SIU YUAN-WEN. Voir **XU YUANWEN**

SIVADE André ou **Sivad Dréo**
Né en 1883 à Nice (Alpes-Maritimes). Mort en 1950 à Paris. XXe siècle. Français.
Peintre de portraits, paysages.
Il participa à Paris au Salon des Indépendants, de 1909 à 1930. Il subit l'influence du fauvisme.

SIVALLI Luigi
Né le 10 décembre 1811 à Crémone. Mort le 5 janvier 1887 à Parme. XIXe siècle. Italien.
Graveur au burin.
Élève de P. Toschi. Il grava d'après Corrège.

SIVARD Robert
Né en 1914 à New York. XXe siècle. Américain.
Peintre de portraits, peintre de compositions murales. Naïf.
Il a étudié la peinture au Pratt Institute et à la National Academy of Design de New York, puis à l'académie Julian à Paris. Il fut successivement peintre de fresques, directeur artistique de plusieurs publications américaines et d'agences internationales de publicité à Genève, Paris, Washington.
Il montre ses œuvres dans des expositions personnelles pour la première fois en France en 1953, puis à New York, au musée d'Art moderne de la ville de Paris, ainsi que dans de nombreux musées américains, notamment en 1967 rétrospective à l'Art Alliance de Philadelphie.
En contradiction en apparence avec sa formation longue et diversifiée, ainsi qu'avec ses nombreuses fonctions, Sivard peut être apparenté aux peintres naïfs, pour autant que l'on puisse ranger des réalités aussi différentes sous ce vocable peu heureux. Il peint de très nombreux portraits, touchants dans leur psychologie au premier degré. Il est surtout plein d'humour et d'amour quand il s'attache aux multiples surprises qu'offrent les détours des rues de Paris ou d'ailleurs : *Madame Célesta, voyante*, au seuil de sa roulotte ; un *Concierge*, en maillot de corps et savates, devant sa loge surmontée d'un buste de Napoléon ; dans un *Hommage à Victor Guimard*, sortant d'une entrée de métro style Art nouveau, une bonne sœur à la coiffe de même forme que la verrière.

SIVED G.
XVIIIe siècle. Travaillant à Londres en 1780. Britannique.
Peintre.

SIVEL Joseph
XIXe siècle. Français.
Peintre.
Il exposa au Salon en 1848 et en 1850.

SIVELL Robert
Né en 1888. Mort en 1958. XXe siècle. Britannique.
Peintre de figures, portraits.
Il participa très régulièrement, notamment à Londres, aux expositions de la Royal Academy de 1918 à 1959.

SIVERS August ou **Sievers**
Né en 1816 à Hardenberg. XIXe siècle. Allemand.
Peintre.
Élève de l'Académie de Munich.

SIVERS August
XIXe siècle. Actif à Munich. Allemand.
Peintre verrier.
Il exposa des vitraux à Paris en 1855.

SIVERS Clara von, née **Krüger**
Née le 29 octobre 1854 à Pinneberg. XIXe siècle. Allemande.
Peintre de natures mortes, fleurs et fruits.
Elle fit ses études à Copenhague, à Paris, à Lyon, à Stuttgart et à Dresde. Elle se fixa à Kiel, où elle épousa un officier de marine.
MUSÉES : CHEMNITZ : *Fleurs*.
VENTES PUBLIQUES : COLOGNE, 18 mars 1983 : *Le Printemps*, h/t (74,5x43) : **DEM 13 000** – AMSTERDAM, 2 mai 1990 : *Œillets dans un verre avec des pommes, poires et raisin dans une assiette sur un table drapée*, h/t (53x40) : **NLG 6 325** – NEW YORK, 13 oct. 1993 : *Nature morte avec des delphiniums, des coquelicots, des phlox et des marguerites dans un arrosoir*, h/t (78,7x99,1) : **USD 14 950**.

SIVERS Peter Félix von
Né le 12 mars 1807 à Euseküll (Estonie). Mort le 10 mars 1853 à Wiborg. XIXe siècle. Allemand.
Portraitiste.
Élève des Académies de Düsseldorf et de Dresde. Il se fixa à Dorpat.

SIVERT Joachim. Voir **SIWERT**

SIVERTSEN Jan
XXe siècle. Danois.
Peintre.
VENTES PUBLIQUES : COPENHAGUE, 30 nov. 1988 : *Composition 1983*, acryl./pap. (75x140) : **DKK 4 400** – COPENHAGUE, 6 sep. 1993 : *U. titre 1989*, h/t (130x89) : **DKK 5 000** – COPENHAGUE, 3 nov. 1993 : *Musicien – B 68 1991*, h/t (220x146) : **DKK 13 000** – COPENHAGUE, 6 déc. 1994 : *1001 vies et vertus 1986*, h/t (65x50) : **DKK 4 000** – COPENHAGUE, 12 mars 1996 : *Sans titre. N° B 28 1986*, acryl./t. (145x97) : **DKK 10 000** – COPENHAGUE, 22-24 oct. 1997 : *Composition 1984*, h/t (195x130) : **DKK 13 000**.

SIVERTSEN Lars
XVIIIe siècle. Actif dans la première moitié du XVIIIe siècle. Norvégien.
Sculpteur sur bois.
Élève de Christopher Ridder. Il termina le retable commencé par son maître dans l'église du Sauveur d'Oslo.

SIVIERO Carlo
Né le 22 juillet 1882 à Naples. Mort en 1953 à Capri. XXe siècle. Italien.
Peintre de genre, portraits, fleurs, pastelliste, sculpteur.
Il fut élève de Bernardo Celentano, de Michele Cammarano et de Domenico Morelli. Il écrivit aussi sur l'art. Il vécut et travailla à Rome.
MUSÉES : FLORENCE (Mus. des Offices) : *Portrait de l'artiste* – ROME (Gal. d'Art Mod.) : *Fleurs – Astrée et Irène*.

VENTES PUBLIQUES : CÔME, 1ᵉʳ juin 1971 : *Guerrier abyssin :* **ITL 3 200 000** – ROME, 14 déc. 1988 : *L'orpheline* 1917, past./pap. (95x44,5) : **ITL 2 000 000** – ROME, 7 juin 1995 : *Portrait de dame,* h/t (38x28) : **ITL 1 035 000.**

SIVORI Eduardo
Né le 13 octobre 1847. XIXᵉ siècle. Britannique.
Peintre.
Il fut élève de J. P. Laurens à Paris, et de l'Académie Colarossi. Il exposa au Salon de Paris en 1887.

SIWERT Joachim ou Sivert ou Sibert
XVIIᵉ siècle. Allemand.
Peintre de portraits.
Il fut peintre de la cour de Brandebourg vers 1630 et y exécuta des portraits de la famille régnante.

SIX Mathias
XVIIᵉ siècle. Allemand.
Sculpteur sur bois.
Il a sculpté un autel en 1619 et un tabernacle en 1628 pour l'église de Kelheim.

SIX Michaël
Né le 23 septembre 1894 à Weng (Braunau-sur-l'Inn). XXᵉ siècle. Autrichien.
Sculpteur de statues, médailleur.
Il fit ses études à Salzbourg et à Vienne, où il s'installa. Il exécuta de nombreuses médailles commémoratives, des plaquettes et des statues.

SIX Nicolaus
Né en 1694 ou 1695 à Haarlem. Mort le 10 mai 1731 à Haarlem. XVIIIᵉ siècle. Hollandais.
Peintre, aquafortiste et collectionneur.
Élève de Carel de Moor. Il entra en 1715, dans la gilde de Haarlem, fut échevin de Haarlem. Le Musée de Brême conserve une toile de lui : *Fillette lisant.* On cite deux planches gravées par lui : *Le Joueur de flûte* et *Marie-Madeleine.* Un miniaturiste, Monsr. Six ou Syx était à La Haye en 1747.

SIXDENIERS Alexandre Vincent
Né le 23 décembre 1795 à Paris. Mort le 10 mai 1846 à Paris, noyé. XIXᵉ siècle. Français.
Graveur au burin à la manière noire.
Élève de Villerey. Il exposa au Salon entre 1822 et 1846. Il grava des portraits, des sujets d'histoire, d'abord au burin, puis à la manière noire des scènes de genre. Il obtint une réputation considérable surtout par les pièces traitées par ce procédé.

SIXDENIERS Christian
XVIᵉ siècle. Éc. flamande.
Sculpteur, peintre verrier.
Également architecte, cet artiste exécuta des sculptures et des vitraux pour la chapelle du Saint-Sang de Bruges de 1529 à 1541.

SIXE Antoine
XVIIᵉ siècle. Actif à Saint-Martin-de-l'Aigle dans la seconde moitié du XVIIᵉ siècle. Français.
Peintre et doreur.

SIXET Louis Antoine de, chevalier ou Sixe ou Sixce
Né le 3 janvier 1704 à L'Aigle. Mort le 13 avril 1780 à Évreux. XVIIIᵉ siècle. Français.
Peintre.
Élève d'Oudry. Peintre à la cour du comte d'Évreux. Le Musée de cette ville conserve de lui les portraits de *Charles-Godefroy de la Tour d'Auvergne,* de *La duchesse de Bouillon* et de *L'artiste peint par lui-même* et du Musée de Louviers, *Femme lisant.*
VENTES PUBLIQUES : PARIS, 4 déc. 1920 : *Portrait d'une dame de qualité :* **FRF 920** – PARIS, 28 oct. 1931 : *Le choix du gibier* 1773 : **FRF 2 800** – NEW YORK, 21 oct. 1997 : *Chinoiserie avec une dame élégante en costume chinois tenant un perroquet, deux domestiques à ses côtés* 1751, h/t, en grisaille (56x70) : **USD 11 500.**

SIXO Louis Hercule. Voir SISCO

SIXT von Staufen ou Han Sixt von Staufen
XVIᵉ siècle. Travaillant à Fribourg de 1515 à 1537. Suisse.
Sculpteur.
Il sculpta le retable de la Vierge dans la cathédrale de Fribourg ainsi que des statues pour une maison de cette ville.

SIXTO Y BACARO Tomas
Né le 11 juin 1778 à Cadix. Mort le 17 décembre 1826 à Medina Sidonia. XIXᵉ siècle. Espagnol.
Peintre amateur.

SIXTUS Ernst Philipp
XIXᵉ siècle. Actif dans la première moitié du XIXᵉ siècle. Suisse.
Lithographe.
Il a gravé huit *Vues de la Chartreuse près de Thoun* en 1826.

SI ZIJIE
Né en 1956 dans la province de Shandong. XXᵉ siècle. Chinois.
Peintre de genre, portraits, nus, paysages.
Diplomé en 1982 de l'Académie centrale Drama de Shanghai, il participe depuis 1987 à de nombreuses expositions de peinture à l'huile en Chine. Profondément influencé par les artistes réalistes et impressionnistes, il tente d'harmoniser les deux manières dans ses différents travaux.
VENTES PUBLIQUES : HONG KONG, 22 mars 1993 : *Le beau rêve* 1992, h/t (78x100) : **HKD 57 500.**

SJAMAAR Pieter Geerard ou Gerardus ou Sjamar
Né le 22 février 1819 à La Haye. Mort le 19 septembre 1876 à La Haye. XIXᵉ siècle. Hollandais.
Peintre de genre, paysages.
Il était également architecte.
MUSÉES : LA HAYE (Mus. comm.) : *Marché le soir, devant l'Hôtel de Ville de La Haye* – PONTOISE : *Le Mangeur de moules.*
VENTES PUBLIQUES : PARIS, 18 juin 1943 : *La partie de cartes :* **FRF 7 000** – PARIS, 13 oct. 1943 : *L'ermite :* **FRF 1 000** – PARIS, 17 nov. 1950 : *Le repas à la chandelle :* **FRF 12 000** – PARIS, 16 fév. 1951 : *Le repas de moules :* **FRF 8 200** – NEW YORK, 30 avr. 1970 : *Le dîner aux chandelles :* **USD 1 000** – LONDRES, 28 fév. 1973 : *La jeune servante :* **GBP 500** – LONDRES, 13 juin 1974 : *Jeune fille servant des huîtres :* **GNS 600** – LONDRES, 11 fév. 1976 : *Le souper aux huîtres,* h/pan. (43,5x60,5) : **GBP 1 800** – NEW YORK, 24 jan. 1980 : *Scène de taverne,* h/pan. (43,2x56) : **NLG 1 700** – AMSTERDAM, 15 mai 1984 : *La partie de cartes à la lumière d'une bougie,* h/pan. (45x62,2) : **NLG 6 000** – AMSTERDAM, 10 fév. 1988 : *Une joyeuse compagnie jouant aux cartes et buvant à la lueur des chandelles,* h/pan. (45x64) : **NLG 6 325** – STOCKHOLM, 15 nov. 1988 : *Intérieur éclairé à la bougie avec une femme préparant le repas,* h. (30x23,5) : **SEK 23 000** – AMSTERDAM, 11 sep. 1990 : *Intérieur avec l'aïeul faisant la lecture à la famille assemblée à la lueur d'une chandelle,* h/pan. (43x50) : **NLG 6 325** – LONDRES, 5 oct. 1990 : *La fête des moules,* h/pan. (43,9x60,3) : **GBP 1 980** – AMSTERDAM, 24 avr. 1991 : *Paysans bavardant autour d'une chandelle dans un intérieur,* h/pan. (20,5x26,5) : **NLG 2 530** – AMSTERDAM, 14-15 avr. 1992 : *Homme près d'une fenêtre mangeant du poisson* 1860, h/pan. (34x27,5) : **NLG 6 900** – LONDRES, 16 mars 1994 : *Une discussion animée,* h/pan. (40x49) : **GBP 3 220** – AMSTERDAM, 21 avr. 1994 : *Souper aux chandelles dans un intérieur,* h/pan. (30x41,5) : **NLG 9 775** – AMSTERDAM, 18 juin 1996 : *Marché nocturne à La Haye,* h/pan. (28x22) : **NLG 6 325** – AMSTERDAM, 19-20 fév. 1997 : *Récital à la bougie,* h/pan. (23,5x31) : **NLG 6 919** – AMSTERDAM, 2 juil. 1997 : *Joyeuse compagnie jouant aux cartes dans un intérieur éclairé à la bougie,* h/t (41,5x49,5) : **NLG 7 495.**

SJÖBERG J. Axel
Né en 1866. Mort en 1950. XIXᵉ-XXᵉ siècles. Suédois.
Peintre d'animaux, paysages, pastelliste, aquarelliste.
Il participa aux expositions de Paris, notamment à l'Exposition universelle de 1900 où il reçut une médaille d'argent.
MUSÉES : COPENHAGUE : *L'hiver commence* – GÖTEBORG : *Printemps sur la côte* – STOCKHOLM : *Lac gelé.*
VENTES PUBLIQUES : STOCKHOLM, 6 avr. 1951 : *L'essayage* 1892 : **DKK 1 500** – STOCKHOLM, 27 oct. 1981 : *Bord de mer,* h/t (90x124) : **SEK 30 000** – STOCKHOLM, 20 avr. 1983 : *Paysage d'hiver,* aquar. (46x60) : **SEK 7 700** – STOCKHOLM, 24 avr. 1984 : *Les mouettes,* h/t (110x155) : **SEK 15 000** – LONDRES, 24 mars 1988 : *Jour d'été à Sandhamm* 1942, cr. et aquar. (43,9x60,3) : **GBP 2 420** – STOCKHOLM, 14 nov. 1990 : *Crique rocheuse,* past. (49x64) : **SEK 12 500** – STOCKHOLM, 10-12 mai 1993 : *Début du dégel un matin d'hiver,* aquar. (53x72) : **SEK 20 000** – STOCKHOLM, 30 nov. 1993 : *Lever du jour sur un champ à la fin de l'hiver,* aquar. (53x72) : **SEK 18 000.**

SJÖHOLM Adam
Né en 1923 à Budapest, de parents suédois. XXᵉ siècle. Actif depuis 1950 en France. Suédois.
Sculpteur. Abstrait.
Il fut élève de l'école des beaux-arts de Budapest. Il quitta la Hongrie pour la Suède en 1948 puis se fixa à Paris.
Il participe de nombreuses expositions collectives, surtout à Paris aux Salons Comparaisons, de la Jeune Sculpture, Réalités Nouvelles, *L'Hommage à Brancusi* ; ainsi que : 1963 Iᵉʳ Salon des Galeries Pilotes au musée cantonal de Lausanne. Il montre ses

œuvres dans des expositions personnelles, à Londres, Munich, Paris...

Après une première période figurative, il trouva rapidement la technique qui lui convenait et qu'il pratique depuis une vingtaine d'années. Abandonnant la pierre, il travaille des feuilles de métal qu'il découpe préalablement, puis enroule sur elle-même et assemble par superposition, légèrement dans l'espace, un peu à la façon de feuillage.

Bibliogr. : In : *Catalogue du Ier Salon des Galeries Pilotes*, musée cantonal, Lausanne, 1963 – Denys Chevalier, in : *Nouv. Dict. de la sculpture*, Hazan, Paris, 1970.

SJÖHOLM Charles
Né en 1933. XXe siècle. Suédois.
Peintre de compositions animées, genre, paysages urbains, technique mixte.
Ventes Publiques : Stockholm, 28 oct. 1991 : *Victoria café ; Matsalar à Stockholm* 1970, h/t (91x64) : **SEK 9 500** – Stockholm, 13 avr. 1992 : *Un café de Norrmälarstrand à Stockholm*, techn. mixte (43x60) : **SEK 4 900.**

SJÖLANDER Waldemar
XXe siècle. Suédois.
Peintre.
Il a participé en 1967 à la Biennale des Jeunes de Paris.
Il appartient au courant dit du mec art (art mécanique). Il reporte en exemplaires multiples des clichés photographiques plus ou moins manipulés, sur toile émulsionnée. Il réalise aussi des films d'animation.
Bibliogr. : Pierre Cabanne, Pierre Restany : *L'Avant-Garde au XXe s.*, Balland, Paris, 1969.
Ventes Publiques : Göteborg, 18 mai 1989 : *Tehuana à la pêche – Juchitan au Mexique* 1948, h/t (40x84) : **SEK 13 000** – Stockholm, 22 mai 1989 : *Composition* 1967, h/t (95x96) : **SEK 6 000** – Stockholm, 6 déc. 1989 : *Tyres sombres – Mexico* 1958, h/t (190x135) : **SEK 11 500** – Stockholm, 14 juin 1990 : *Paysage animé avec des maisons au Mexique* 1955, h/t (50x73) : **SEK 12 500** – Stockholm, 13 avr. 1992 : *Personnages féminins dans une ruelle ensoleillée*, h/t (95x95) : **SEK 3 600.**

SJOLLEMA Dirck Pieter
Né le 6 juillet 1760 à Terbantsterchans. Mort le 23 décembre 1840 à Heerenaval. XVIIIe-XIXe siècles. Hollandais.
Peintre de paysages et de marines.
Il a surtout peint des sujets de la Frise. Le Musée de Leyde conserve de lui *Fondations en Frise* en 1825, et celui de Louvain, deux paysages.

SJOLLEMA Joop
Né en 1900. Mort en 1991. XXe siècle. Hollandais.
Peintre de portraits.
Ventes Publiques : Amsterdam, 10 déc. 1992 : *Portrait de Martinus Nijhoff*, h/t (40,5x30) : **NLG 8 625.**

SJÖLUND Stig
Né en 1955. XXe siècle. Suédois.
Peintre, technique mixte.
Ventes Publiques : Stockholm, 30 mai 1991 : *Composition* 1983, techn. mixte (89x89) : **SEK 5 500.**

SJOSTRAND Carl ou Karl Lucas
Né en 1828. Mort en 1906. XIXe siècle. Finlandais.
Sculpteur.
L'un des précurseurs de la statuaire finlandaise. Il fit en 1864, pour Abo, la statue monumentale de l'historien Porthan.
Musées : Helsinki : *Kullervo enfant arrachant ses langes – Mort de Kullervo*, deux fois – *Sotkottaret – Monument de Porthan*, en miniature – *J. A. Munck – H. Gabr. Porthan – M. Calonius – J. L. Russeberg – T. Lonnroth – J. Lofgren – Fr. de Sjastrom – J. Kuntson – O. Kleinch – F. Berndtson – H. Munsterhjelm – F. Cygnaeus – J. Topenis – Th. Höijer – Kyllikli – Étude.*

SJÖSTRAND Helmi
Née en 1864. Morte en 1957. XIXe-XXe siècles. Finlandaise.
Peintre de compositions animées, paysages urbains.
Ventes Publiques : Londres, 15 mars 1989 : *Le marché à Copenhague* 1917, h/t (65x87) : **GBP 45 000** – Stockholm, 15 nov. 1989 : *Maison campagnarde près d'un lac*, h. (50x40) : **SEK 6 500.**

SJOSTROM Fr. Anat.
XIXe siècle. Finlandais.
Paysagiste.
Le Musée d'Helsinki conserve de lui : *Vue du parc Djurgarden* (aquarelle).

SKADE Fritz
Né le 17 juin 1898 à Freital. Mort en 1971. XXe siècle. Allemand.
Peintre.
Il fut élève de Otto Gussmann.
Ventes Publiques : Rome, 18 mai 1983 : *Portrait* 1925, cr. (57x41) : **ITL 1 200 000.**

SKADOVSKY Nikolaï Livovitch
Né en 1846. Mort en 1892. XIXe siècle. Russe.
Peintre de genre.
La Galerie Tretiakov, à Moscou, conserve de lui : *Lisant le journal* (dessin) – *L'orateur* et une autre peinture.

SKAHLE Johann ou Skale
XVIIe siècle. Travaillant à Gottorf en 1634. Allemand.
Peintre de chevaux.

SKAIFE T.
XIXe siècle. Actif à Liverpool. Britannique.
Peintre de miniatures.
Il exposa à Londres, à la Royal Academy, six miniatures de 1846 à 1852.

SKALA Frantisek
XIXe siècle. Actif à Pisek vers 1850. Tchécoslovaque.
Miniaturiste.
Père de Jan Skala.

SKALA Jan
XIXe siècle. Actif à Prague dans la seconde moitié du XIXe siècle. Tchécoslovaque.
Peintre.
Fils de Frantisek Skala.

SKALA Jaroslav
Né le 27 décembre 1881 à Pardubice. Mort le 11 janvier 1919 à Pardubice. XXe siècle. Tchécoslovaque.
Sculpteur.
Il fut élève de Stanislav Sucharda et de Josef V. Myslbek.

SKALA Josef
Né en 1802 à Breznitz (Bohême). XIXe siècle. Tchécoslovaque.
Graveur au burin.
Élève à l'Académie de Prague. Il travailla dans cette ville jusqu'en 1838.

SKALIKS Wilhelm
Né le 18 décembre 1886 à Bruissen. XXe siècle. Allemand.
Peintre de portraits, animaux, paysages.
Il fut élève de l'académie des beaux-arts de Königsberg, où il vécut et travailla, de Heinrich Wolff et Ludwig Dettman, puis à Berlin de Willy Jaeckel.
Musées : Kaliningrad, ancien. Königsberg : *Bouledogue.*

SKALINGER Nicola ou Scalinger
Mort le 26 novembre 1889 à Naples. XIXe siècle. Italien.
Peintre de théâtres.
Il peignit les décors pour le théâtre Saint-Charles de Naples.

SKALKINE Victor
Né en 1938 à Moscou. XXe siècle. Russe.
Peintre de personnages.
Il vit et travaille à Moscou. Il fut membre de l'Union des Artistes.
Musées : Moscou (Gal. Tretiakov).
Ventes Publiques : Paris, 17 nov. 1990 : *Femme et enfant* 1989, h/t (120x180) : **FRF 4 800.**

SKALL
Né en 1960 à Paris. XXe siècle. Français.
Sculpteur d'assemblages.
Il participe à des expositions collectives : 1984, 1985 Salon de Montrouge ; 1985 New York et musée d'Art moderne de la ville de Paris ; 1989 musée de la Poste à Paris, Foire d'Art contemporain à Amsterdam. Il montre ses œuvres dans des expositions personnelles : 1987, 1988 Amsterdam ; 1987 musée de Groningue ; 1989 Institut français à Londres.
Il travaille à partir de matériaux divers : paillettes, fleurs artificielles, tapis, douille électrique...
Musées : Groningue – Paris (Mus. de la Poste).
Ventes Publiques : Paris, 7 mars 1990 : *Tapis de Sol Lewitt* 1990,

tapis de caoutchouc, ferrures, douilles électriques, soie, endroit et envers (60x115x10) : **FRF 6 000**.

SKANBERG Carl Emmerik
Né le 12 juin 1850 à Norrköping. Mort le 24 janvier 1883 à Stockholm. XIX^e siècle. Suédois.
Peintre de paysages animés, paysages, marines.
Il fut élève de l'Académie de Stockholm. Il séjourna également à Paris.
Il peignit surtout des motifs de Stockholm, des paysages de Hollande et de Venise.
Musées : OSLO : *Lever de lune à Venise* – STOCKHOLM : *Le Grand Canal par un temps pluvieux* – *Port à Venise*.
Ventes Publiques : STOCKHOLM, 25-27 sep. 1935 : *Les roses* : **DKK 1 360** – STOCKHOLM, 22 nov. 1950 : *Voiliers en Hollande* : **DKK 2 010** – STOCKHOLM, 30 mars 1966 : *Paysage d'hiver* : **SEK 10 000** – STOCKHOLM, 8 nov. 1972 : *Paysage de neige* : **SEK 9 000** – MALMÖ, 2 mai 1977 : *La rue du village sous la neige*, h/t (80x120) : **SEK 34 500** – STOCKHOLM, 28 oct. 1980 : *Paysage d'Italie* 1882, h/pan. (16,5x27,5) : **SEK 15 100** – STOCKHOLM, 27 oct. 1981 : *Chantier naval de Dordrecht* 1880, h/t (53x91) : **SEK 30 500** – STOCKHOLM, 24 avr. 1984 : *Vue de Venise* 1882, aquar. (25x35) : **SEK 9 000** – STOCKHOLM, 11 avr. 1984 : *Gondoles sur la lagune, Venise* 1882, h/t (50x81) : **SEK 45 000** – STOCKHOLM, 29 oct. 1985 : *Paysage d'hiver* 1876, h/t (104x182) : **SEK 65 000** – STOCKHOLM, 22 avr. 1986 : *Bateaux au port, Venise* 1882, h/t (32x54) : **SEK 76 000** – STOCKHOLM, 15 nov. 1988 : *Crépuscule à Danviken*, h. (23x30) : **SEK 34 000** – GÖTEBORG, 18 mai 1989 : *Paysage avec des maisons au crépuscule*, h/t (24x32) : **SEK 16 000** – STOCKHOLM, 15 nov. 1989 : *Vue depuis Danviken le soir*, h/t (23x30) : **SEK 28 000** – STOCKHOLM, 14 nov. 1990 : *Le port de Venise*, h/t (28,5x48) : **SEK 55 000** – STOCKHOLM, 10-12 mai 1993 : *Marine avec des personnages échouant une barque*, h/pan. (22x34) : **SEK 9 000** – STOCKHOLM, 30 nov. 1993 : *Rue de Paris animée*, h/t (41x27) : **SEK 22 000**.

SKAPINAKIS Nikias
Né en 1931 à Lisbonne. XX^e siècle. Portugais.
Peintre.
Il a exposé à Paris et Lisbonne.
Aux côtés d'œuvres au réalisme poétique, il a réalisé des tableaux érotiques, d'une facture populaire.
Bibliogr. : In : *L'Art du XX^e s.*, Larousse, Paris, 1991.
Musées : LISBONNE (Fond. Gulbenkian).

SKARBEK Fryderyk de, comte
Né le 15 février 1792 à Thorn. Mort le 25 novembre 1866 à Varsovie. XIX^e siècle. Polonais.
Peintre amateur et écrivain.
Le Musée Mielzynski de Posen possède de lui *Paysage avec orage*, *Le quartier Tamka à Varsovie*, *Le bouleau de Chopin à Zelazowa Wola*.

SKARBINA Franz ou Frantz
Né le 24 février 1849 à Berlin. Mort le 18 mai 1910 à Berlin. XIX^e-XX^e siècles. Allemand.
Peintre de paysages, graveur.
Il fut d'abord élève de l'académie des beaux-arts de Berlin et continua ses études à Paris en 1855-1856. Il participa à Paris, aux expositions importantes, notamment à l'Exposition universelle de 1900 où il reçut une médaille de bronze. En 1886, il avait obtenu une mention honorable.
Graveur, il pratiqua la technique de l'eau-forte.

F. Skarbina
Paris.1886.

F. Skarbina

F. Skarbina

Musées : AIX-LA-CHAPELLE : *Le Cloître de la chapelle d'Aix-en-Provence* – BERLIN : *Dentellières à Bruges* – *Soir au village* – *La Toilette du matin* – DRESDE : *Intérieur d'une chambre de paysans belges* – HAMBOURG (Kunsthalle) : *Trois Vues du vieux Hambourg* – LEIPZIG (Mus. des Beaux-Arts) : *L'Église de Furnes* – *Deuil* –

MUNICH : *Cour de ferme en Picardie* – WUPPERTAL-EBERFELD (Mus. mun.) : *Le Bal de l'opéra*.
Ventes Publiques : COLOGNE, 24 nov. 1971 : *Les femmes de pêcheurs* : **DEM 3 000** – COLOGNE, 24 mars 1972 : *Cour de ferme* : **DEM 3 000** – COLOGNE, 25 juin 1976 : *Chez le forgeron* 1881, h/t mar./cart. (40x54) : **DEM 3 300** – MUNICH, 30 mai 1979 : *Vue d'un canal à Berlin* 1894, past. (23x31) : **DEM 2 100** – COLOGNE, 21 mai 1981 : *Deux moines contemplant un tableau*, h/t (70x56) : **DEM 6 800** – LONDRES, 19 mars 1986 : *La promenade du soir*, h/t (45x29,5) : **GBP 10 500** – LONDRES, 17 mars 1989 : *Promenade le long du canal*, h/t (112x60) : **GBP 41 800** – MUNICH, 29 nov. 1989 : *Clair de lune* 1899, h/t (159x107) : **DEM 143 000** – LONDRES, 22 juin 1990 : *Enfants patinant dans une rue de Berlin*, h/t/cart. (65,7x51,7) : **GBP 8 360** – AMSTERDAM, 5-6 nov. 1991 : *Personnages sur la plage de Duinkerken*, h/t (34x49) : **NLG 10 350** – AMSTERDAM, 19 oct. 1993 : *un moment de l'après-midi*, h/t/pan. (31,5x24,5) : **NLG 11 500**.

SKARICZA Maté ou Mathäus
Né en 1544 à Rackeve. Mort vers 1606. XVI^e siècle. Hongrois.
Dessinateur.
Il fut également théologien.

SKARNOS Georg
XVII^e siècle. Actif à Ljubljana dans la première moitié du XVII^e siècle. Yougoslave.
Sculpteur.
Il fut chargé de l'exécution de l'autel Saint-Michel dans l'église Saint-Pierre de Ljubljana.

SKARPA Georg
Né le 29 novembre 1881 à Starigrad (île de Hvar). XX^e siècle. Yougoslave.
Sculpteur de compositions religieuses.
Il fit ses études à Vienne et à Zagreb, où il vécut et travailla.
Il a sculpté des tombeaux et une *Mise au tombeau* dans l'église Notre-Dame de Zagreb.

SKAT Niels
XVI^e siècle. Travaillant probablement vers 1550. Danois.
Peintre ?

SKEAF D.
XIX^e siècle. Travaillant à Londres de 1807 à 1819. Britannique.
Peintre de vues.

SKEAK Edmund
XVIII^e siècle. Actif à Londres vers 1790. Britannique.
Peintre de vues.

SKEAPING John Rattenbury
Né le 9 juin 1901 à Woodford. Mort en 1980. XX^e siècle. Britannique.
Peintre de scènes de sport, nus, animaux, peintre à la gouache, aquarelliste, pastelliste, sculpteur d'animaux, dessinateur.
Fils d'un peintre, il fit ses études à Londres au Goldsmith College, à la Central School de 1917 à 1919, et à la Royal Academy de 1919 à 1920. Il obtint le prix de Rome en 1924 et épousa Barbara Hepworth à Florence la même année. Il est membre de la 7&5 Society en 1932 et du London Group de 1928 à 1934. Il travailla au Mexique de 1949 à 1950, il fut associé de la Royal Academy à partir de 1950 et Royal Academicien à partir de 1960. Il enseigna la sculpture au Royal College of Art dès 1948, et fut professeur de sculpture de 1953 à 1959.
Il participa aux expositions de la Royal Scottish Academy. Il fit sa première exposition personnelle avec Barbara Hepworth en 1928.
Il fut artiste officiel durant la Seconde Guerre mondiale. Il est l'auteur de *Animal drawing* (1936), de *How to draw horses* (1941) et du *Grand Arbre de Mexico* (1952). Il est surtout connu comme sculpteur animalier. Il fut influencé par le cubisme.

$

JOHN SKEAPING

Musées : LONDRES (Tate Gal.) : *Cheval de race* 1929 – *Cheval* 1934.
Ventes Publiques : LONDRES, 26 avr. 1972 : *Deauville* : **GBP 500** ; *Violon, bois et marqueterie* : **GBP 500** – LONDRES, 5 mars 1976 : *Courses à Deauville* 1963, h/t (74x91,5) : **GBP 380** – LONDRES, 21 mai 1980 : *Passing the Post* 1964, aquar. et reh. de gche

(54,5x75) : **GBP 750** – New York, 4 juin 1982 : *The finish at Saratoga* 1969, h/t (63,4x79) : **USD 3 400** – Londres, 14 juil. 1982 : *Nu debout* 1928, pierre (H. 62) : **GBP 2 300** – Londres, 21 sep. 1983 : *La Course de chevaux* 1972, craies de coul. (63,5x74) : **GBP 850** – Londres, 18 juil. 1984 : *La rencontre dans le désert* 1965, aquar. et gche (56x74) : **GBP 2 200** – New York, 11 avr. 1984 : *The finish at Saratoga* 1969, h/t (63,5x79) : **USD 4 200** – Londres, 23 mai 1984 : *Portrait d'un danseur*, bronze (H. 68,5) : **GBP 2 000** – Londres, 6 fév. 1985 : *Course de chevaux*, past. (46x56) : **GBP 2 600** – Londres, 14 nov. 1986 : *Serpent form IV* 1936, pierre (L. 20) : **GBP 3 500** – Londres, 22 juil. 1986 : *Flamencos* 1934, aquar. et pl. (23,5x22) : **GBP 1 100** – Londres, 12 nov. 1987 : *Heavy Going, Arlington Park* 1967, aquar. et gche (53,5x72,7) : **GBP 3 200** – New York, 9 juin 1988 : *Photo finish*, h/t (58,4x88,8) : **USD 1 980** – Londres, 9 juin 1988 : *Galop d'essai* 1964, gche (55x75) : **GBP 3 520** – Nîmes, 25 fév. 1989 : *Gardian et chevaux*, h/t (81x116) : **FRF 25 000** – Londres, 21 sep. 1989 : *Oiseau bleu*, sculpt. de lapis lazulis (H. 6,3) : **GBP 2 420** – Londres, 9 nov. 1990 : *Le saut* 1976, bronze patine brune (H. 32) : **GBP 4 950** – Londres, 25 jan. 1991 : *Course de lévriers* 1957, cr. coul. et past. (36x56) : **GBP 1 210** – Londres, 7 mars 1991 : *Jockey au galop* 1956, past. (36x51,5) : **GBP 1 430** – Londres, 8 mars 1991 : *Holly le lévrier de l'artiste* 1979, bronze patine brun doré (L. 112) : **GBP 1 550** – Londres, 2 mai 1991 : *Nu accroupi*, cr. et encre (40,5x28,5) : **GBP 550** – New York, 7 juin 1991 : *Retour vers l'écurie au milieu de la foule* 1962, h/t (109,2x95,3) : **USD 6 600** – New York, 26 mai 1992 : *Le Pur-sang bai Kenneth Rowntree pendant une course*, h/pan. (50,8x76,2) : **USD 1 650** – Édimbourg, 13 mai 1993 : *Étude d'un chat siamois aux aguets* 1955, cr. et aquar. (33x46) : **GBP 2 090** – Londres, 13 nov. 1996 : *En selle* 1977, past./pap. gris (35,5x56) : **GBP 1 092** ; *À la corde* 1949, aquar. et gche (52x71) : **GBP 4 140** ; *Au finish* 1966, aquar. et gche (53x74) : **GBP 6 325** ; *Par-dessus la haie*, bronze patine brun foncé (H. 25,4 ; L. 35,6) : **GBP 2 875** ; *Cinq Chevaux de course* 1977, bronze, groupe (H. 30, L. 89) : **GBP 16 675** – Londres, 12 nov. 1997 : *Le Pur-sang bai Royal Palace* 1969, bronze patine brune (L. 44) : **GBP 11 500**.

SKEATS Leonhard Frank
Né le 9 juin 1874 à Southampton. Mort le 13 septembre 1943. xixe-xxe siècles. Britannique.
Peintre de portraits, figures.
Il participa aux expositions de la Royal Academy de Londres, de 1906 à 1909.

SKEIBROCK Mathias Severin Berntsen
Né le 1er décembre 1851 à Vanse-sur-Lista. Mort le 22 mars 1896 à Oslo. xixe siècle. Norvégien.
Sculpteur.
Étudia à Copenhague, puis vécut quatre ans à Paris où il apprit ce qu'il y avait de conventionnel dans l'art de Jérichau. En 1878 il se fit remarquer par un *Ragnar Lodbrog dans la fosse aux serpents*, tourmenté et vigoureux ; puis par sa *Fatigue* figurant au Musée d'Oslo. Mention au Salon de Paris, 1889 (Exposition Universelle).
Musées : Bergen : *Ragnar Lodbrog dans la fosse aux serpents* – *Statuette de Ludwig Holberg* – *En plein tourment* – *Snorre dicte les légendes des rois de Norvège* – Oslo (Mus. Nat.) : *Ragnar Lodbrog dans la fosse aux serpents* – *La mère veille*, marbre – *La Fatigue* – *Bustes de Sören Jaabaek et de Björnstjerne Björnson*.

SKELBYE Poul
Né en 1919 à Kastrup. xxe siècle. Actif depuis 1952 en Suède. Danois.
Peintre, illustrateur. Figuratif puis abstrait.
Il étudia d'abord les techniques du bâtiment et de l'architecture à Copenhague. Il y débuta comme peintre en 1943. Il travailla ensuite comme illustrateur et metteur en pages, ainsi que comme architecte de stands de présentations.
Il participa à des expositions de groupe dans les Pays Scandinaves. Il montra ses œuvres dans des expositions personnelles, pour la première fois en 1944, puis à Copenhague, Malmö, Paris en 1971.
Il évolua à l'abstraction à partir de 1945. De ses activités en architecture et dans les techniques industrielles, il a conservé le goût des épures, des machineries précises. Ses peintures sont des plans de mécaniques qui auraient été peints des plus suaves couleurs.

SKELL. Voir SCKELL

SKELLY
xviiie siècle. Actif à la fin du xviiie siècle. Britannique.

Peintre de vues et officier.
Il exposa à la Royal Academy de Londres en 1792 et en 1794.

SKELTON James
Né en 1758 à Rome, d'origine anglaise. xviiie siècle. Britannique.
Peintre.
Le Musée Victoria and Albert de Londres conserve deux vues exécutées par cet artiste.
Ventes Publiques : Londres, 13 mai 1925 : *Rome*, dess. ; *Tivoli*, dess., ensemble : **GBP 27** ; *Castel Gandolfo* ; *Tivoli*, deux dess. : **GBP 45** ; *Rochester* ; *Château et pont de Rochester* ; *Près du château de Rochester*, trois dess. : **GBP 45** – Londres, 17 oct. 1968 : *Vue de Tivoli*, aquar. : **GBP 520** – Londres, 11 nov. 1969 : *L'orée du bois*, aquar. : **GNS 700**.

SKELTON Joseph
Né vers 1785. Mort après 1850. xixe siècle. Britannique.
Graveur au burin.
Frère de William Skelton. Il travailla à Londres et à Paris. Il grava des vues, des architectures et des portraits.

SKELTON Leslie James
Né le 27 avril 1848 à Montréal. Mort le 10 janvier 1929 à Colorado Spring. xixe-xxe siècles. Canadien.
Peintre de paysages.
Il fit ses études à Montréal et à Paris.
Musées : Colorado Springs (Gal. Nat.) – Ottawa (Gal. Nat.).
Ventes Publiques : New York, 15 mars 1985 : *Lac de montagne*, h/t (41x61,5) : **USD 2 200**.

SKELTON Perceval
Britannique.
Peintre.
Joseph Skelton grava d'après cet artiste.

SKELTON William
Né le 14 juin 1763 à Londres. Mort le 13 avril 1848 à Londres. xviiie-xixe siècles. Britannique.
Graveur au burin.
Élève de James Basire et de William Sharp. Il travailla particulièrement pour Boydell et pour la société des Dilettanti, pour laquelle il fit les meilleures gravures. Il obtint un grand succès avec ses portraits de la famille royale d'Angleterre, de George III à la Reine Victoria.

SKERL Friedrich Wilhelm
Né en 1752 à Brunswick. Mort le 13 juillet 1810 à Dresde. xviiie-xixe siècles. Allemand.
Peintre, aquafortiste et lithographe.
Père de Paul Anton Skerl. Il grava des portraits, des chevaux et des vues. Le Musée Municipal de Dresde conserve de lui le portrait du flûtiste *P. G. Buffardin* et celui de *Martin Luther*, gravé d'après Lucas Cranach.

SKERL Paul Anton
Né en 1787 à Dresde. Mort en 1852 à Dresde. xixe siècle. Allemand.
Graveur au burin et lithographe.
Élève de C. A. Lindner à l'Académie de Dresde. Il grava des portraits, des vues et des architectures. Le Cabinet d'Estampes de Dresde conserve plusieurs portraits de cet artiste.

SKETCHLEY
xviiie siècle. Actif à Londres en 1783. Britannique.
Peintre de fleurs.

SKEYSERT Clara de, appellation erronée. Voir KEYSERE

SKIDMORE
xixe siècle. Britannique.
Sculpteur.
Il a sculpté la barrière du chœur dans la cathédrale de Lichfield vers 1860.

SKIDMORE Lewis Palmer
Né le 3 septembre 1877 à Bridgeport. xxe siècle. Américain.
Peintre, graveur.
Il fut élève de John H. Niemeyer, de Jean-Paul Laurens et de Léon Bonnat à Paris. Il vécut et travailla à Brooklyn.

En tant que graveur, il se spécialisa dans la technique de l'eau-forte.

SKIDMORE Thornton D.
Né le 2 juin 1884 à Brooklyn (New York). XXᵉ siècle. Américain.
Peintre, illustrateur.
Il fut élève de Howard Pyle et d'Eric Pape.

SKIKKILD Chresten
Né le 2 janvier 1885 à Ringköbing. Mort le 15 novembre 1927 à Vordingborg. XXᵉ siècle. Danois.
Sculpteur.
Il fut élève d'August Saabye et de l'académie des beaux-arts de Copenhague.
Il sculpta des autels et exécuta des vitraux pour des églises d'Esbjerg.

SKILL Edward
Né le 23 juin 1831 près de Londres. Mort le 5 mai 1873 à Stockholm. XIXᵉ siècle. Suédois.
Sculpteur sur bois.
Il grava surtout des portraits.

SKILL Frederick John
Né vers 1824. Mort le 8 mars 1881 à Londres. XIXᵉ siècle. Britannique.
Peintre de paysages et de sujets rustiques.
Membre de la New Water-Colours Society. Il exposa à Londres de 1858 à 1881, notamment à la Royal Academy, à Suffolk Street et à la New Society. Il exposa également à Paris, où il fit de nombreux séjours. Il mourut subitement par suite de la contrariété causée par l'insuccès d'une de ses expositions. On voit de lui à la Wallace Collection à Londres, *Moutons dans un champ de navets, en Hiver, Château de Walmer, Étable bretonne* (1867), au Victoria and Albert Museum, trois aquarelles, et à la National Portrait Gallery, quarante-huit portraits de savants.

SKILLIN Samuel
Né vers 1819 à Cork. Mort le 27 janvier 1847 à Cork. XIXᵉ siècle. Irlandais.
Peintre de portraits et de figures et aquafortiste.
Élève de l'Académie de Dublin. Il exposa à l'Académie de Dublin en 1842 un *Portrait de John Clarke* et des *Scènes du « Mariage de Figaro »*.

SKILLMAN William
XVIIᵉ siècle. Travaillant vers 1660. Britannique.
Graveur de vues.

SKILOYANNIS Georges
Né le 20 juin 1950 à Amfissa. XXᵉ siècle. Actif depuis 1981 en France. Grec.
Auteur d'assemblages, sculpteur.
Il fut élève de l'école des beaux-arts d'Athènes puis étudia les arts plastiques à Paris. Il participe à des expositions collectives : 1985, 1988 Salon de Montrouge ; 1985 Pinacothèque de Rodos, Centre Georges Pompidou à Paris ; 1986 musée de Cagnes-sur-Mer ; 1987 Pinacothèque d'Athènes ; 1988 Institut du Monde arabe à Paris ; 1989 Institut français d'Athènes ; 1990 musée d'Art moderne de Saint-Étienne. Il montre ses œuvres dans des expositions personnelles : 1985 Athènes, 1989 chapelle de Vallauris.
Il réalise des assemblages à partir de planches de bois, travaillées par le temps.

SKILTERS Gustavs
Né le 3 novembre 1874 à Rujiena (Vidzème). XIXᵉ-XXᵉ siècles. Russe-Letton.
Sculpteur, graveur.
Il fit ses études à Saint-Pétersbourg à l'école des beaux-arts de Stieglitz, où il devint professeur de 1905 à 1908, et dont il obtint une bourse de voyage qui lui permit de venir à Paris et de recevoir les conseils de Rodin. Il enseigna aussi à l'académie des beaux-arts de Lettonie.
Il érigea de nombreux monuments en URSS, notamment en Lettonie. Graveur, il privilégia la technique de l'eau-forte.
Musées : RIGA (Mus. Nat.) – RIGA (Mus. mun.).

SKINNER Jacob
Mort le 9 novembre 1754 à Bath. XVIIIᵉ siècle. Britannique.
Graveur.
Il gravait des ex-libris.

SKINNER John
XVIIIᵉ siècle. Britannique.

Peintre de miniatures.
Il exposa à la Royal Academy deux miniatures entre 1776 et 1787.

SKINNER Martin
Mort avant 1702. XVIIᵉ siècle. Irlandais.
Peintre de portraits.
Il fut membre de la gilde de Dublin à partir de 1698.

SKINNER Matthew
XVIIIᵉ siècle. Britannique.
Graveur.
Actif à Exeter de 1750 à 1760, il grava des ex-libris.

SKIPPE John ou J. B. ou Jean
Né en 1742 à Ledbury. Mort le 8 avril 1811 à Overbury. XVIIIᵉ-XIXᵉ siècles. Britannique.
Peintre de genre, compositions animées, paysages, aquarelliste, graveur.
Il était de famille riche et fit de l'art en amateur. Il étudia le paysage avec Joseph Vernet et la gravure avec John Baptiste Jackson. Il pratiqua la gravure sur bois au burin et à l'eau-forte et en clair-obscur. Inspiré par la belle gravure sur bois qu'Ugo da Carpi fit en Chiaroseuro d'après une étude dessinée par Raphaël pour sa tapisserie *La Pêche Miraculeuse*, Skippe grava en clair-obscur plusieurs dessins de Raphaël, de Parmigianino, de Correggio, etc., qu'il publia entre 1770 et 1811. Mais il produisit aussi des aquarelles. Le Victoria and Albert Museum en conserve deux de lui : *Chasseresses et chiens endormis dans un bois* et *Groupe d'arbres sur le flanc d'une colline*.

SKIPWORTH Frank Markham ou Markbam
Né en 1854. Mort en 1929. XIXᵉ-XXᵉ siècles. Britannique.
Peintre de genre, figures, portraits.
Il vécut et travailla à Londres, où il exposa notamment à la Royal Academy et à Suffolk Street de 1882 à 1916.
Musées : LONDRES (Walker Art Center) : *Portrait du maréchal Roberts*.
Ventes Publiques : NEW YORK, 18-20 avr. 1906 : *Le meilleur des amis* : USD 126 – NEW YORK, 17-18 mars 1909 : *Jeune Fille et son chien* : USD 60 – LONDRES, 16 nov. 1976 : *Vacances romaines* 1889, h/t (127x102) : GBP 1 200 – NEW YORK, 24 oct. 1989 : *Jeune fille au tambourin* 1889, h/t (152,3x112) : USD 3 900 – NEW YORK, 24 oct. 1989 : *Indolence* 1884, h/t (61,5x89,5) : USD 88 000 – LONDRES, 13 juin 1990 : *Tête de jeune femme* 1887, h/pan. (21x16) : GBP 1 650 – NEW YORK, 19 fév. 1992 : *La Leçon*, h/t (65,4x87,3) : USD 17 600 – LONDRES, 3 nov. 1993 : *Le Miroir* 1911, h/t (54,5x70) : GBP 6 670 – LONDRES, 11 oct. 1995 : *Robe de bal* 1904, h/cart. (32,5x19,5) : GBP 1 897 – LONDRES, 6 nov. 1996 : *Moment de pause* 1913, h/t (53x69) : GBP 2 530.

SKIRA Pierre
Né en 1938 à Paris. XXᵉ siècle. Français.
Peintre. Nouvelles Figurations.
Il participa à la Biennale de Paris en 1965, 1967, 1969, et exposa également à Amsterdam, Paris, Milan.

SKIRMUNT Helena
Née le 5 novembre 1827 à Kolodno. Morte le 13 février 1874 à Amélie-les-Bains (Pyrénées-Orientales). XIXᵉ siècle. Polonaise.
Sculpteur et peintre.
Élève de W. Dmochowski à Vilno, de J. Cesar à Vienne et de P. Galli à Rome. Le Musée National de Cracovie conserve d'elle le buste du *Grand-duc Gedymine*, les portraits en médaillons de H. Rodziewicz, de H. Plawinski et de Joséphine Butrymowicz.

SKIRMUNT Szymon
Né en 1835 à Molodow. Mort en 1902 à Paris. XIXᵉ siècle. Polonais.
Peintre d'histoire.
Élève de l'Académie de Saint-Pétersbourg. Il voyagea en Italie et en France.
Ventes Publiques : NEW YORK, 24 mai 1984 : *Le visiteur inattendu*, h/t (92x147,3) : USD 2 000.

SKIROUTITE Aldona
Née en 1932 à Vilna. XXᵉ siècle. Russe.
Graveur.
Elle pratique la linogravure.
Elle procède par allégories édifiantes dans l'esprit des directives officielles.
Bibliogr. : In : Catalogue de l'exposition *L'Art russe des Scythes à nos jours*, Gal. Nat. du Grand Palais, Paris, 1967.

SKIRVING Archibald ou **Shirving**
Né en 1749 à Haddington. Mort en 1819 à Inverness. XVIIIᵉ-XIXᵉ siècles. Britannique.
Miniaturiste.
Il étudia à Rome. À Londres, il exposa des miniatures à la Royal Academy, de 1778 à 1799. Ses miniatures sont remarquables par la netteté du dessin, la beauté du coloris et de l'expression. Il abandonna la miniature pour faire surtout des portraits d'expression au crayon.
Musées : ÉDIMBOURG (Mus. Nat.) : *Portrait d'homme – Madame Carnegie* – ÉDIMBOURG (Gal. Nat. de Portraits d'Écosse) : *Portrait de Robert Burns – Portrait d'Alexander Carlyle – Portrait du père de l'artiste.*

SKJELBORG Axel
Né le 19 juin 1895 à Molgjer. XXᵉ siècle. Danois.
Peintre d'animaux.
Il fut élève de l'académie des beaux-arts de Copenhague. Il subit l'influence de Théodore Philipsen.
Musées : ESBJERG – HORSENS – KOLDING.

SKJÖLDEBRAND Anders Fredrik
Né en 1757 en Suède. Mort en 1835. XIXᵉ siècle. Suédois.
Peintre de paysages, aquarelliste, graveur.
En 1799, il alla au Cap Nord avec Acerbin et à son retour, il publia un ouvrage sur son voyage. En 1804, il publia un volume de vues des cascades de Trollättan.
Ventes Publiques : STOCKHOLM, 19 mai 1992 : *Cascatellerna près de Tivoli*, aquar./lav. (40,5x29,5) : **SEK 3 500**.

SKJÖLDEBRAND E.
XIXᵉ siècle. Suédois.
Peintre de portraits.
Actif vers 1850, il peignit le portrait de *Friederika Dorothea Wilhelmine de Bade, reine de Suède.*

SKLAVOS Yérassimos
Né le 10 septembre 1927 à Domata (île de Céphalonie). Mort le 28 janvier 1967 à Levallois-Perret (Seine-Saint-Denis), accidentellement. XXᵉ siècle. Actif en France. Grec.
Sculpteur. Abstrait.
Il fut élève de l'Ecole des Beaux-Arts d'Athènes, et diplômé en sculpture en 1956. Il obtint une bourse d'étude du gouvernement grec, qui lui permit de se fixer à Paris en 1957, où il fut élève de l'Ecole des Beaux-Arts jusqu'au diplôme dans l'atelier de Marcel Gimond, puis à l'académie de la Grande Chaumière avec Ossip Zadkine.
Il a participé à de très nombreuses expositions collectives : 1957 Exposition Panhellénique d'Athènes et Festival de la Jeunesse de Moscou ; 1958, 1960 Salon d'Automne de Paris ; à partir de 1959 Salons de la Jeune Sculpture, des Réalités Nouvelles, de Mai ; à partir de 1960 Salon Comparaisons ; 1961 Biennale de Sculpture du Parc d'Anvers-Middelheim, Biennale de São Paulo, Biennale des Jeunes de Paris, où il obtint à la fois le Prix du Jury et le Prix des Exposants ; 1962 *Artistes grecs vivant à Paris* au Musée d'Art Moderne, *L'Objet – Antagonismes II* au Musée des Arts Décoratifs de Paris, *Petits bronzes* au Musée d'Art Moderne de Paris ; 1964 Exposition Internationale Carnegie de Pittsburgh, Premier Symposium d'Amérique du Nord à Montréal ; de 1964 à 1966 Salon Grands et Jeunes d'Aujourd'hui à Paris ; 1965 Panathénées de la Sculpture à Athènes ; 1966 IIIᵉ Exposition Internationale de la Sculpture Contemporaine au Musée Rodin de Paris, puis des hommages posthumes lui furent rendus : 1967 Salon de Mai, Biennale de Paris, au Pavillon Grec de l'Exposition de Montréal, *L'Art Grec Contemporain* au musée Rath de Genève ; 1972, 1992 pinacothèque nationale d'Athènes ; 1976 musée des beaux-arts de Calais ; 1985, 1988 musée de la Monnaie à Paris.
Il eut aussi de nombreuses expositions personnelles de son vivant : 1961 galerie Cahiers d'art à Paris, 1962 Lausanne, 1963 l'importante exposition personnelle dans le contexte de la Biennale de Paris à laquelle lui donnait le droit son Prix du Jury de la précédente, 1965, Paris, 1966 Athènes, et après sa mort : 1968 rétrospective au Musée Rodin et à la galerie Cahiers d'Art à Paris, 1980 Centre culturel de Toulouse, Institut français d'Athènes ; 1982 Centre culturel de la ville d'Hasselt ; 1984 Centre culturel européen à Delphes.
Pendant le début de sa formation à Athènes, il pratiqua une sculpture traditionnelle. Dès son arrivée à Paris, après une courte période d'expérimentations, tant techniques que concernant encore ses attaches avec la figuration qui ne fut bientôt plus qu'allusive, il fut rapidement en pleine possession de ses moyens

techniques en accord avec son expression personnelle définitive. Il travailla d'abord le bois, le fer, le ciment, matériau peu usité jusqu'à lui, par lequel il réalisa un nombre relativement important d'œuvres très abouties. Ce fut finalement dans les pierres les plus dures qu'il mit au point une technique originale d'attaque de la pierre avec les outils du travail du métal, la creusant au chalumeau de multiples saignées et alvéoles jusqu'à la réduire à l'essentiel de son volume et de sa forme projetés, dans le respect attentif de la spécificité de chaque nouvelle pierre affrontée, tout en laissant subsister pour en animer la surface les traces et rides de l'agression créatrice. Privilégiant les formats monumentaux, ce fut en revenant dans son atelier pour manipuler encore l'une des dernières sculptures en cours de travail, qu'elle chancela sur son Pygmalion et l'écrasa dans sa chute. Evoluant sans états d'âme d'une figuration métaphorique à une pure abstraction, Sklavos, sculpteur bien dans son temps mais encore issu de la tradition grecque, a conféré à ses créations affranchies de l'humaine ressemblance, l'élégance de l'élan et comme le sensuel drapé des antiques déesses. ■ Jacques Busse

BIBLIOGR. : Georges Boudaille : *Sklavos, sculpteur grec*, Studio International, Londres, avr. 1965 – Jeanine Lipsi : *Sklavos*, Quadrum XIII, Bruxelles, 1966 – divers : Catalogue des expositions *Hommage à Sklavos*, Cahiers d'art, Paris, 1968 – Georges Boudaille : *Sensibilité de Sklavos*, XXᵉ Siècle, nᵒ 31, Paris, déc. 1968 – Denys Chevalier, in : *Nouv. Diction. de la Sculpt. Mod.*, Hazan, Paris, 1970 – Andia Béatrice : Catalogue de l'exposition : *Sklavos*, édition de la Ville de Paris, 1979 – Catalogue de l'exposition : *Sklavos*, Galerie Skoupha, Athènes, 1986 – Vassilis Fioravantes : *Sklavos – Monographie*, Parousia, Athènes, 1994.
MUSÉES : ATHÈNES (Pina. Nat.) : *Elévation* – CALAIS (Mus. des Beaux-Arts) : *Création nouvelle vers l'espace* 1961 – DELPHES : *Lumière delphique* – DIJON (Mus. des Beaux-Arts) : *La colonne aux seins triomphants* – MONT-DE-MARSAN (Mus. de sculpture) : *Trois Personnages* 1962 – MONTRÉAL (Mus. d'Art Contemp.) : *Télélumière* – MONTRÉAL (Centre d'Art Mont roy.) : *Les sœurs Cardinales* – MOUNTAINVILLE (New York) : *Les yeux du ciel* – PARIS (Mus. Nat. d'Art Mod.) : *L'âme* – PARIS (Centre Nat. d'Art Contemp.) : *Naissance – Trois personnages* – dessin – gravure – PARIS (Mus. de la Monnaie) : médaille de la Biennale de Paris – *Cyclade – Couple de formes et lumières – Vol dans l'espace, Destin, Prière, Rythmique, Stèle* – SÃO PAULO (Mus. de Arte Contemp.) : *L'homme fertile*.
VENTES PUBLIQUES : PARIS, 12 juin 1986 : *Lumière cosmique* 1964, pierre (29x19x14) : **FRF 51 000** – PARIS, 6 déc. 1986 : *Liens de tendresse* 1959, bois (H. 159) : **FRF 75 000** – PARIS, 25 oct. 1987 : *Lumière terrestre* 1965, marbre (32x15x10) : **FRF 21 000** – PARIS, 20 mars 1988 : *Ouverture* 1961, pierre quartzite (22x18x22) : **FRF 22 000** – PARIS, 16 oct. 1988 : *Composition d'objets quotidiens* 1960, fer (80x60x36) : **FRF 15 000** – PARIS, 16 avr. 1989 : *Transmutation* 1961, pierre (66x31x25) : **FRF 100 000** – PARIS, 5 fév. 1990 : *Projet de fille nᵒ 2* 1964 (18x13x4) : **FRF 17 000** – PARIS, 3 fév. 1992 : *Hirondelle* 1965, bronze (16x16x12) : **FRF 7 000** – PARIS, 20 oct. 1997 : *Poésie* 1966, bronze patine vert antique (38,3x26) : **FRF 21 000** – PARIS, 19 oct. 1997 : *Plante spatiale* 1966, bronze patine vert antique (43,5x27x22) : **FRF 25 000** – PARIS, 23 nov. 1997 : *Vierge* 1964, bronze patine brune nuancée de pourpre (52x13x5) : **FRF 30 000**.

SKLENAR Zdenek
Né le 15 avril 1910 à Lestina (Moravie). Mort en septembre 1968 à Prague. XXᵉ siècle. Tchécoslovaque.
Peintre de figures, natures mortes, fleurs, dessinateur, illustrateur, graveur. Tendance surréaliste.
Fils d'un instituteur, il fut élève de Arnost Hofbauer et de Zdenek Kratochvil, à l'école des arts appliqués de Prague, où il fut assistant professeur de 1945 à 1950. À partir de 1943, il fut membre du groupe Manes. En 1955, il séjourna en Chine, ce qui entraîna de profondes répercussions sur sa pensée et son art.
Il participa dans son pays aux expositions du groupe Manes et figura à l'étranger dans les expositions consacrées à l'art tchécoslovaque : 1946 Paris, Bruxelles, Anvers, Liège ; 1947 Kunstmuseum de Lucerne ; 1955 Pékin, Nankin, Shangaï, Canton ;

1962 Biennale de Venise, *Art moderne tchécoslovaque* à Londres ; 1965 *Art tchécoslovaque d'aujourd'hui* au musée municipal de Bochum et au musée national de Baden Baden, Kunsthaus de Hambourg, Exposition internationale du surréalisme à São Paulo et Rio de Janeiro ; 1966 Folkwang Museum d'Essen, Stedelijk Museum d'Amsterdam. Il montre ses œuvres dans des expositions personnelles, régulièrement à Prague à partir de 1940.

L'année 1965 fut capitale pour Sklenar, l'exposition qu'il fit à Prague constitua une véritable révélation de la dimension de son talent poétique auprès du public jusque là mal informé ; une exposition de l'ensemble de ses peintures, dessins, illustrations, gravures, affiches et autres œuvres graphiques fut montrée dans seize galeries, en Tchécoslovaquie, et dans divers lieux à l'étranger. Pour tenter d'expliquer cette soudaine révélation, il faut replacer l'activité artistique de Sklenar dans son contexte politique. En 1943, lorsque Emanuel Moravec condamna la dégénérescence de l'art tchèque moderne, reprenant critères et terminologie aux nazis, Sklenar fut envoyé aux travaux forcés en Allemagne. Revenu à Prague, après la guerre, il ne fut pas pour autant reconnu des nouvelles instances ; ce fut l'époque où il travailla dans les services artistiques de plusieurs journaux, où il créa ses affiches et illustra de nombreux livres, activités dans lesquelles il fut remarqué tant en Tchécoslovaquie que dans les expositions à l'étranger, où il obtint plusieurs récompenses. Dans le même temps, même si peu apprécié, il continuait de peindre. Ses premières peintures à partir de 1943, encore hésitantes dans leur formulation, tiraient leur source de l'école de Paris, sorte de synthèse très répandue en Europe en ce temps de postcubisme, de dessin matisséen et d'expressionnisme picassien, à la façon qu'illustrera ensuite un Clavé. Dès cette époque, chez Sklenar, s'ajoutait à cet ensemble d'influence une tendance certaine à un surréalisme qui avait été fort bien représenté en Tchécoslovaquie par Stryrsky, Toyen, Hudecek, conférant à certaines de ses compositions le charme de l'irréalité. Vers 1945, son graphisme s'affirmait caractérisé par la systématisation d'arabesques sans fin s'enroulant sur elle-même ; la matière de sa peinture commençant alors aussi de tendre à des richesses d'émaux. À partir de 1948, ces caractéristiques s'étant totalement affirmées, Sklenar était définitivement en pleine possession de ses moyens, parfaitement originaux, ne feront que confirmer les émotions de son voyage en Chine en 1965 ; les grandes œuvres de Sklenar ont, par la couleur et la matière, les richesses des émaux ; évoluant librement entre figuration et abstraction, elles peuvent être constituées d'une invraisemblable accumulation de représentation de personnages et d'objets, serrés les uns contre les autres, à la façon des soldats des armées d'Altdorfer ou de Brueghel. Ces mosaïques d'éléments disparates concourant à donner forme à un ensemble à peu près indépendant de ses parties ont souvent fait penser aux personnages d'Arcimboldo, constitués d'un assemblage de fruits et de légumes, vrais ou imaginaires, qui vécut un certain temps à Prague. On a pu aussi glisser des rapprochements entre la peinture de Sklenar et certaines époques de l'œuvre de Max Ernst, au graphisme dense et fouillé, à la matière-couleur précieuse, aux éclats de clair-obscur. Sklenar fut d'ailleurs à plusieurs reprises compté au nombre des surréalistes.

La peinture de Sklenar – l'un des rares pionniers de l'art tchécoslovaque moderne après la grande génération des Kupka, Filla, Kubista, Sima, etc. –, s'inscrivit dans un ensemble progressiste qui annonçait une libéralisation du réalisme socialiste. Il ne fut reconnu comme l'un des artistes les plus importants de Tchécoslovaquie qu'en 1965, c'est-à-dire dans ce contexte. Après la prise du pouvoir de Dubeck, en 1968, lors de ce qui fut appelé le printemps de Prague, lorsque dans le mois d'août, les armes soviétiques envahirent le pays pour y rétablir le socialisme orthodoxe et en éliminer tous les ferments d'aventure, le bruit a couru que Sklenar qui avait déjà traversé trop d'épreuves de ce genre pour accepter de se replonger dans la nuit, se serait suicidé. ■ J. B.

Bibliogr. : Bernard Dorival, sous la direction de... : *Peintres contemp.*, Mazenod, Paris, 1964 – Catalogue de l'exposition : *Cinquante Ans de Peinture tchécoslovaque 1918-1968*, Musées tchécoslovaques, 1968.

SKLERINS-SKLERYS Kajetonas
Né en 1876. Mort en 1932. xxe siècle. Russe-Lituanien.
Peintre de portraits, aquarelliste.
Il fit ses études à Saint-Pétersbourg et fut directeur de l'école d'art de Kovno.

SKLIAROFF Prokopii Alexéiévitch ou Sklyarov
Né en 1862. xixe-xxe siècles. Russe.

Peintre de paysages animés, marines.
Musées : Moscou (Gal. Tretiakov) : *Barques sur le Dniepr.*
Ventes Publiques : Londres, 14 nov. 1988 : *Paysage de campagne avec des paysans ukrainiens sur les rives d'une rivière* 1894, h/t (42x83,5) : **GBP 1 540.**

SKOBL Michael ou Scobl
xviie siècle. Yougoslave.
Peintre.
Il peignit des tableaux d'autel pour les églises de Slovenigradec de 1663 à 1638.

SKOCZYLAS Ladislas Vladislas ou Wladyslaw
Né le 4 avril 1883 à Wielicka. Mort le 8 avril 1934 à Varsovie. xxe siècle. Polonais.
Peintre d'histoire, genre, compositions animées, paysages, graveur.
Il fut élève de l'académie des beaux-arts de Cracovie et d'A. E. Bourdelle. Il fut aussi écrivain.
Il a participé à l'exposition *Art polonais* ouverte en 1921 au Salon de la Société Nationale des Beaux-Arts. En 1955, il exposait cinq aquarelles : *Petite Ville de Pologne – Une Rue du Vieux Varsovie – Église de village – Jeunes Paysannes dans un pré*, à la section polonaise du Salon d'Automne, organisée par la Société d'Échanges littéraires et artistiques de la France et la Pologne. Il fut le créateur de la gravure sur bois moderne en Pologne. Il grava des vues, des types populaires, des scènes historiques. On cite le cycle *Brigands*.
Musées : Cracovie – Gdansk – Katowice – Moscou (Mus. d'Art occid.) – Paris (BN, Cab. des Estampes) : *Le Retour des Brigands* vers 1920, bois reh. d'aquar. – Poznan – Varsovie – Wroclaw.

SKODA Jules de
xixe siècle. Français.
Peintre de genre.
Il exposa au Salon en 1842 et en 1847.

SKODA Vladimir ou Wladimir
Né le 22 novembre 1942 à Prague. xxe siècle. Actif depuis 1968 et depuis 1975 naturalisé en France. Tchécoslovaque.
Sculpteur, graveur, dessinateur. Abstrait.
Tourneur-fraiseur à Prague, il suit dès 1960 des cours du soir de dessin. En 1967, il séjourne en France et décide d'y faire ses études. L'année suivante, grâce à une bourse, il réside à Grenoble et suit les cours de peinture à l'école des arts décoratifs. Ayant décidé de s'installer définitivement en France, il étudie la sculpture à l'école des beaux-arts de Paris, de 1969 à 1973, dans les ateliers de Georges Jeanclos, Pierre Carron, Pierre Faure, Robert Couturier puis César. Puis, il séjourne deux ans à Rome, avec sa femme, Marie Claude Brunet, qui partage avec lui le prix de la Villa Médicis. De 1979 à 1985, il est professeur à l'école d'art du Havre, de 1986 à 1994 à l'école d'art de Luminy à Marseille, à partir de 1994 à l'école des arts décoratifs de Strasbourg. Il vit et travaille à Paris.
Il participe à des expositions collectives : 1972 Salon de la Jeune Sculpture à Paris ; 1975, 1976 Galerie Blu de Milan ; 1975 Foire internationale d'art contemporain de Bari ; 1976 FIAC (Foire internationale d'art contemporain) de Paris ; 1976, 1979 Foire internationale d'art contemporain de Bologne ; 1978, 1982 centre culturel de Villeparisis ; 1981, 1984 musée des Beaux-Arts du Havre ; 1982 musée d'Art moderne de la ville de Paris ; 1985 Ire Biennale de Sculpture de Belfort ; 1986 Prospekt 86 à Francfort ; 1987 Foire internationale d'art contemporain de Paris ; 1994 Institut français de Prague. Il montre ses œuvres dans des expositions personnelles depuis 1975 : 1975, 1989 Rome ; 1976 Novara ; 1977 Florence ; 1980, 1984 Regensburg ; 1982, 1992 Brême ; 1985, 1988, 1992 Munich ; 1986 galerie Montenay-Delsol à Paris, CREDAC d'Ivry-sur-Seine ; 1987 ARC musée d'Art moderne de la Ville de Paris, Halle d'art contemporain La Criée à Rennes, centre d'action culturelle de Montbéliard ; 1988 musée des Beaux-Arts du Havre, musée Ziem de Martigues ; 1989 école des beaux-arts de Valence ; 1990 Berlin ; 1991, 1994, 1995 Prague ; 1993 Maison d'art contemporain Chaillioux à Fresnes ; 1994 galerie de l'école des arts décoratifs, La Chaufferie de Strasbourg ; 1995 Centre d'art de Vassivières ; 1996 Poznan, Wilhelm Hack Museum à Ludwigshafen, musée des Beaux-Arts de Mulhouse. Il a reçu de nombreux prix et distinctions : 1977 prix de la sculpture du Salon de Montrouge ; 1985 bourse d'art monumental d'Ivry ; 1991 bourse du ministère de la culture qui lui permit de séjourner aux États-Unis, et a réalisé des commandes publiques en 1987 à Thiers, en 1988 au Havre, en 1990 à Nantes et *Hommage à Jean Moulin* à Chartres.

Peintre à ses débuts, il aborde la sculpture dès 1972 avec des formes figuratives en fil de fer tordu consacrant ses recherches sur le lien entre le créateur, l'outil et le matériau. Il poursuit cette réflexion, avec *Main (transformation en volume)*, œuvre à tendance conceptuelle constituée de treize photographies qui montrent en gros plan les diverses étapes de la création de pelotes de cuivre par une paire de mains, où sont sous les clichés sont alignées sept pelotes. Son travail désormais abstrait utilise des matériaux industriels et des formes géométriques simples posées à terre, sans socle. Travaillant d'abord l'acier manuellement dans une forge, Skoda produit des œuvres diverses, qui alternent plaques et barres, à partir d'un même volume de matière. Puis, il « attaque » la matière au marteau hydraulique, dans une forge industrielle – ce qui lui permet notamment d'aborder le monumental –, avec des éléments géométriques divers associés à des dessins, puis des volumes simples, aux surfaces lisses ou martelées, cubes aux arêtes émoussées, spirales, plaques, boules... À partir de 1988, il se concentre sur cette forme parfaite, close sur elle-même, qu'est la sphère. À chaque sculpture sa spécificité ; perforées, incisées, martelées, décorées de lignes (fil de cuivre ou de laiton), en acier parfois associé à de l'argent, ces pièces placées de manière aléatoire – néanmoins en fonction du lieu, qu'elles reflètent, quand, elles sont polies –, évoquent la carte du ciel, une vaste cosmogonie. Constellations, trous noirs, astres éteints, ces œuvres austères et poétiques condensent une énergie intérieure qui invite à la rêverie.
Bibliogr. : In : *L'Art moderne à Marseille – La Collection du musée*, Musée Cantini, Centre de la Vieille Charité, Marseille, 1988 – Catalogue de l'exposition : *Skoda Constellations*, Centre d'Art Contemporain, Vassivières-en-Limousin, Galerie de l'école des Arts décoratifs, Strasbourg, galerie Rudolfinum, Prague, 1995 – Elisabeth Vedrenne : *Dans la sphère de Skoda*, Beaux-Arts, n° 147, juil.-août 1996.
Musées : BELFORT (Mus. d'Art et d'Hist.) – DOLE (FRAC) – LIMOGES (FRAC) – MARSEILLE (Mus. Cantini) – MARSEILLE (FRAC) – MONTPELLIER (FRAC) – PARIS (Mus. Nat. d'Art Mod.) – PARIS (Mus. d'Art Mod. de la Ville) – PARIS (BN, Cab. des Estampes) : deux aquatintes – PARIS (FNAC) : *Sans titre* 1982 – *Grand Trou noir* 1992 – SÉLESTAT (FRAC Alsace) : *Sans titre* 1984.
Ventes Publiques : PARIS, 30 jan. 1989 : *Sculpture*, bloc en acier forgé (H.25 et Diam.30) : FRF 20 500.

SKOGLUND Jean
Né en 1908. Mort en 1948. xxᵉ siècle. Suédois.
Peintre de paysages.
Ventes Publiques : STOCKHOLM, 15 nov. 1989 : *Paysage d'hiver avec des arbres givrés et un lac gelé* 1948, h/t (59x72) : SEK 25 000.

SKOGLUND Sandy
Née en 1946 à Boston (Massachusetts). xxᵉ siècle. Américaine.
Sculpteur, auteur d'installations.
Elle montre ses œuvres dans des expositions personnelles : 1984 Tokyo ; 1987 New York ; 1990 Art Museum de Denver et Eastman House de Rochester ; 1991-1992 rétrospective à Erlangen, Francfort, Brême, Zurich, Barcelone (Fondation La Caixa) ; 1992 Espace photographique à Paris ; 1997 espace d'art Yvonamort Palix à Paris.
Elle réalise un travail obsessionnel, qui repose sur la répétition de la forme et de la couleur. Elle conçoit des espaces – sorte de scène théâtrale – peints dans une couleur, occupés par des personnages réalistes, et y introduit, dans une teinte unique et opposée, un objet (portemanteaux, cuillères), aliment (chewing-gum mâché) ou animal (renards, écureuils, chiens) reproduit en de multiples exemplaires, dont elle présente ensuite la photographie.
Bibliogr. : Patrick Roegiers : *Sandy Skoglund – Du Syndrome de la sucromanie*, Art Press, n° 171, juil.-août 1992.
Ventes Publiques : NEW YORK, 25-26 fév. 1994 : *Sans titre* 1988, bronze peint. (29,2x50,8x45,7) : USD 3 163.

SKÖLD Otte
Né le 14 juillet 1894 à Wuchang. Mort en 1958. xxᵉ siècle. Suédois.
Peintre de figures, portraits, paysages, natures mortes, graveur.
Il étudia à Paris, en Italie, en Espagne. Il a été longtemps conservateur du musée national de Stockholm.
Il participa en 1929 à l'exposition *Art suédois* à Paris.
En 1915, grâce aux peintures de la collection Tetzen-Lund, à

Copenhague, il avait été profondément influencé par la découverte du cubisme. Sa *Relève de la garde à Copenhague* de 1916 l'apparente au De La Fresnaye de l'artillerie. Il a joué un rôle important dans l'évolution de la peinture suédoise, dans la période de l'entre-deux-guerres.

Musées : GÖTEBORG – HAMBOURG – HELSINKI – LUBECK – NORRKÖPING – OSLO – PARIS.
Ventes Publiques : STOCKHOLM, 11-12 avr. 1935 : *Danse* : SEK 1 600 – STOCKHOLM, 22 nov. 1950 : *Nature morte* : SEK 2 475 – STOCKHOLM, 6 avr. 1951 : *Crépuscule* : SEK 2 850 ; *Nature morte* : SEK 2 150 – GÖTEBORG, 8 nov. 1978 : *Madame Douareau 1920*, h/pan. (46x37) : SEK 6 800 – STOCKHOLM, 26 avr. 1983 : *Nature morte*, h/pan. (20x25) : SEK 12 500 – STOCKHOLM, 28 oct. 1991 : *Nature morte d'œillets dans un vase*, h/verre (72x39) : SEK 5 500.

SKOLLE John
xxᵉ siècle. Américain.
Peintre.
Il participa aux expositions de la fondation Carnegie de Pittsburgh.

SKOOG Karl Frederick
Né le 3 novembre 1878. xxᵉ siècle. Actif aux États-Unis. Suédois.
Peintre, sculpteur de bustes, monuments.
Il fut élève de Bela L. Pratt. Il vécut et travailla à Cambridge (États-Unis). Il sculpta de nombreux bustes de personnalités et des monuments commémoratifs.

SKOOGAARD. Voir aussi SKOVGAARD

SKOPALIK Franz
Né en 1863 à Uhricitz (Moravie). xixᵉ-xxᵉ siècles. Autrichien.
Peintre d'architectures.
Il fut élève de l'académie des beaux-arts de Munich. Il travailla à Vienne.

SKOPAS. Voir SCOPAS

SKOPTSOV Semyon Sergeevich
Né en 1917 à Rostov-sur-le-Don. xxᵉ siècle. Russe.
Peintre de paysages.
Il étudia sous la direction de Serguei V. Gerassimov à l'Institut d'Art V. I. Surikov de Moscou et obtint son diplôme en 1948. Il fut nommé la même année membre de l'Union des Artistes d'URSS. Il vit à Rostov.
Ventes Publiques : GLASGOW, 4 déc. 1991 : *Le lac par un jour nuageux* 1954, h/cart. (50x72) : GBP 550.

SKOPTSOVA Ludmila Savelievna
Née en 1929 à Rostov-sur-le-Don. xxᵉ siècle. Russe.
Peintre d'intérieurs, natures mortes.
Elle fréquenta l'école d'Art M. B. Grekov de Rostov et obtint son diplôme en 1950. Elle fut nommée membre de l'Union des Artistes d'URSS en 1958. Elle vit à Rostov.
Ventes Publiques : GLASGOW, 4 déc. 1991 : *Bouquet d'automne* 1957, h/t (80x100) : GBP 495.

SKORIKOFF Ivan Dimitriévitch
Né le 15 mai 1812. Mort en 1842. xixᵉ siècle. Russe.
Peintre de paysages.
Élève de l'Académie de Saint-Pétersbourg. La Galerie Tretiakov, à Moscou, conserve de lui : *Vue de Pargoloff*.

SKORIKOV Youri
Né en 1924 à Naltchik. xxᵉ siècle. Russe.
Peintre de figures, paysages.
Il fut élève de l'académie des beaux-arts de Leningrad, à l'Institut Répine, où il eut pour professeur Mikhual Avilov.
Il fut membre de l'Union des peintres de l'URSS et professeur à l'académie des beaux-arts de Léningrad.
Ventes Publiques : PARIS, 18 fév. 1991 : *Le cavalier*, h/t : FRF 4 200.

SKOROBAGATOV Igor
Né en 1920. xxᵉ siècle. Russe.
Peintre de compositions à personnages, animalier. Post-impressionniste.
Il fréquenta l'Institut Répine de l'académie des beaux-arts de

Leningrad où il fut l'élève de Iosiff Brodsky et de Roudolf Frentz. Il adhéra à l'Union des Artistes d'U.R.S.S. et fut nommé Artiste du Peuple de l'URSS. Dès les années 1940 il a exposé régulièrement en Russie et, à partir de 1968, alternativement en URSS et à l'étranger. De 1968 à 1974 à Tokyo et en 1978 à Osaka, il participe à *L'Art de Leningrad*, puis à d'autres expositions collectives à Montréal (1980), Londres (1982), Madrid (1985). Une exposition personnelle a lieu à Leningrad en 1973.

Il prend souvent pour thème le monde des courses de chevaux et les chiens.

Bibliogr. : In : Catalogue de la vente *L'École de Leningrad*, Drouot, Paris, 19 nov. 1990.

Musées : Bratislava (Gal. Nat.) – Dresde (Gal. Nat.) – Moscou (Gal. Tretiakov) – Moscou (min. de la Culture) – Osaka (Gal. d'Art Sovietique) – Saint-Pétersbourg (Mus. russe) – Tokyo (Gal. Art Contemp.).

Ventes Publiques : Paris, 19 nov. 1990 : *La dernière ligne droite* 1951, h/t (80x114) : FRF **10 500**.

SKORODOMOFF ou Skorodoumoff. Voir SCORODOU-MOFF

SKOROJEVIC Markus
XVIIe siècle. Actif en Bosnie. Yougoslave.
Miniaturiste.
Il peignit des blasons.

SKOTCHOVSKY Michael
XVIIIe siècle. Allemand.
Modeleur.
Il travailla pour la Manufacture de faïence de Proskau en 1770.

SKOTINOS Yorko
Né en 1937 à Limassol. XXe siècle. Chypriote.
Peintre de compositions allégoriques.
Très jeune, il combat pour la révolution chypriote. À partir de 1961, il étudie d'abord les arts dramatiques puis le cinéma à New York entre 1964 et 1967. Parallèlement il peint et expose aux Biennales de Paris (1967), de Venise (1969), de São Paulo (1970), à Chypre, Athènes, Bâle (1975).
Ses peintures influencées par une tradition populaire expressionniste sont souvent tragiques, usant d'allégories évoquant le déchirement du peuple chypriote.

SKOTNICKI Jan
Né le 29 août 1876 à Bobrovniki. XXe siècle. Polonais.
Peintre, graveur.
Il fit ses études aux académies des beaux-arts de Cracovie et Saint-Pétersbourg.
Musées : Lemberg (Gal. Nat.) – Vienne (Gal. Mod.).

SKOTNICKI Michel de, ou Michal, comte
Né vers 1775 à Varsovie. Mort le 25 avril 1808 à Florence. XVIIIe siècle. Polonais.
Peintre amateur.
En 1800, il étudia à Dresde avec Grassi.

SKOTNIKOFF Egor Ossipovitch ou Skotnikov
Né vers 1780. Mort le 10 mars 1843 à Moscou. XIXe siècle. Russe.
Graveur au burin.
Élève de Klauber à l'Académie de Saint-Pétersbourg dont il devint membre. Il grava des portraits, des illustrations, des reproductions de tableaux et des vignettes. On cite de lui un *Christ en croix*, d'après Le Brun.

SKOTTE Odis
XVIe siècle. Actif à Bergen. Norvégien.
Sculpteur.
Il a sculpté une statue de *Saint Jean* dans la cathédrale de Bergen en 1548.

SKOTTE-OLSEN Wiliam, dit Wso
XXe siècle. Danois.
Compositions animées, figures, graveur. Expressionniste.
En 1983 à Paris, la Maison du Danemark a organisé, avec l'Ambassade du Danemark, l'exposition *WSO un expressionniste danois – peintures et eaux-fortes 1966-1982*.
Les traits bouleversés, les couleurs exacerbées, les faciès hâves, les yeux hallucinés renvoient la peinture de WSO au vaste courant expressionniste des pays scandinaves.
Ventes Publiques : Copenhague, 7 avr. 1976 : *Composition*, h/t (188x220) : DKK **5 200** – Copenhague, 13-14 fév. 1991 : *Composition* 1983, h/t (150x132) : DKK **7 000** – Copenhague, 3 juin 1993 :

Composition animée 1970, h/t (150x180) : DKK **5 800** – Copenhague, 6 sep. 1993 : *Figure*, peint./contre-plaqué (180x98) : DKK **4 000** – Copenhague, 15 juin 1994 : *Portrait*, h/t (150x100) : DKK **4 800**.

SKOTTI ou Skotty. Voir SCOTTI

SKOTTOWE Charles
Né en 1793 à Cork. XIXe siècle. Irlandais.
Portraitiste.
Il travailla à Cork et, de 1834 à 1842, à Londres. La Galerie Royale de la Marine de Londres conserve de lui *l'amiral Sir William Parry*.

SKOUBCO Serguei Mikhailovitch
Né en 1918. XXe siècle. Russe.
Peintre de paysages.
On cite : *Hiver à Souzdal* de 1958.
Ventes Publiques : Paris, 25 jan. 1993 : *Le monastère « Spasso-Efimiev » à Souzdal* 1972, h/t (80,5x65) : FRF **5 000**.

SKOUFAS Philotheos
XVIIe siècle. Actif dans la seconde moitié du XVIIe siècle. Grec.
Peintre.
Il fut prêtre à Saint-Georges de Venise, puis moine dans l'île de Zante. Le Musée de Zante conserve de lui *La liturgie divine* et *La bataille de Naupaktos*.

SKOUINE Elena
Née en 1908. Morte en 1986. XXe siècle. Russe.
Peintre de compositions animées.
Elle fut élève d'Alexandre Osmerkine à l'Institut Répine de Leningrad. Elle fut nommée Artiste du Peuple et membre de l'Union des Artistes d'URSS. Depuis 1939 elle a participé à de nombreuses expositions dans les principales villes d'URSS.
Musées : Irkoutsk (Mus. d'Art russe Contemp.) – Moscou (Gal. Tretiakov) – Moscou (Mus. des Beaux-Arts Pouchkine) – Pskov (Mus. des Beaux-Arts) – Saint-Pétersbourg (Mus. russe) – Saint-Pétersbourg (Mus. acad. des Beaux-Arts) – Vladimir (Mus. Beaux-Arts).
Ventes Publiques : Paris, 25 mars 1991 : *Petite fille jouant* 1962, h/cart. (49x55) : FRF **9 600** – Paris, 15 mai 1991 : *Nature morte* 1960, h/t (52x45) : FRF **4 000** – Paris, 20 mai 1992 : *Au piano* 1957, h/t (80x106) : FRF **9 000**.

SKOULIARI Mikhail
Né en 1905 à Odessa. Mort en 1985. XXe siècle. Russe.
Peintre de natures mortes.
Par suite des troubles et de la révolution, sa famille émigra en Sibérie où il commença ses études. Après un passage dans le corps des Cadets, il entra en 1926 à l'académie des beaux-arts de Saint-Petersbourg. Homme de grande culture générale il a travaillé dans les ateliers de Vodkin, Arkadi Rylov, Vladimir Filimonov.
Ventes Publiques : Paris, 9 oct. 1995 : *Nature morte au citron*, aquar. (64x43,5) : FRF **4 000**.

SKOV Marius ou Anders Marius Hansen
Né le 11 juillet 1885 à Skodborg. XXe siècle. Danois.
Peintre de paysages.
Il fut élève de l'académie des beaux-arts de Copenhague.
Musées : Aaltborg – Esbjerg.

SKOVGAARD. Voir SKOOGAARD

SKOVGAARD Hjalte ou Skoogaard
Né le 25 octobre 1899 à Copenhague. XXe siècle. Danois.
Peintre, décorateur.
Fils de Niels Skovgaard, il fut élève de l'académie des beaux-arts de Copenhague.
Musées : Kolding : *Paysage*.

SKOVGAARD Joaquim ou Skoogaard Joakim Frederik
Né le 18 novembre 1856 à Copenhague. Mort le 9 mars 1933 à Copenhague. XIXe-XXe siècles. Danois.
Peintre de compositions religieuses, genre, sculpteur, céramiste, graveur, illustrateur, peintre de cartons de mosaïques, peintre de compositions murales.
Fils de Peter Kristian Skovgaard, il participa à Paris à diverses expositions notamment aux Expositions universelles de 1889 et 1900 où il reçut une médaille de bronze la première fois puis une médaille d'argent.
Il exécuta des fresques et des tableaux d'autel, inspirés de l'art byzantin, pour de nombreuses cathédrales et églises de Nor-

vège, du Danemark et d'autres pays nordiques. On cite particulièrement ses fresques pour la cathédrale de Viborg (Finlande).

Musées : Aarhus – Copenhague : *La Femme de l'artiste – On donne à manger à Marie – Ours modèle pour une eau jaillissante – Paysage italien – Portrait de garçon – Plage de Tisvild par un temps couvert – Mère allaitant son enfant –* Göteborg – Helsinki – Kolding – Malmö – Maribo – Odensee – Oslo : *L'Étang de Béthesda –* Randers – Ribe – Rönne – Stockholm – Tondern – Viborg.

Ventes Publiques : Copenhague, 25 avr. 1963 : *Adam et Ève au paradis :* **DKK 8 200** – Copenhague, 17 fév. 1970 : *Jeune Italienne dans un paysage :* **DKK 11 000** – Copenhague, 11 avr. 1972 : *Dimanche après-midi à Civita d'Antino :* **DKK 9 500** – Copenhague, 5 sep. 1974 : *Chevaux dans un paysage :* **DKK 6 800** – Copenhague, 4 mai 1976 : *Paysage boisé 1845*, gche (24x36,5) : **DKK 4 500** – Copenhague, 10 nov. 1976 : *Deux jeunes Italiennes portant des paniers sur leur tête 1883*, h/t (35x57) : **DKK 4 000** – Copenhague, 24 nov. 1977 : *Le moissonneur 1918*, h/t (80x122) : **DKK 10 500** – Copenhague, 30 mai 1979 : *Les lavandières 1886*, h/t (39x60) : **DKK 16 000** – Copenhague, 2 oct. 1984 : *Jour d'été 1884*, h/t (23,5x34) : **DKK 13 000** – Londres, 16 mars 1989 : *Les forestiers 1880*, h/t (34,7x53,4) : **GBP 2 420** – Copenhague, 5 avr. 1989 : *Promenade dans un jardin à Classens Have 1898*, h/t (38x63) : **DKK 15 000** – Copenhague, 21 fév. 1990 : *La route de Civita d'Antino 1883*, h/t (43x58) : **DKK 36 000** – Copenhague, 6 mars 1991 : *Branches de fleurs 1898*, h/t (55x48) : **DKK 5 000** – Copenhague, 18 nov. 1992 : *Dans une auberge romaine 1883*, h/t (52x65) : **DKK 38 000** ; *Retour des chasseurs à Civita d'Antino*, h/t (83x127) : **DKK 50 000** – Londres, 18 mars 1994 : *Le retour de la chasse*, h/t (84,4x126,4) : **GBP 13 800** – Copenhague, 21 mai 1997 : *Paysage d'été avec des vaches 1878* (46x70) : **DKK 14 000**.

SKOVGAARD Johan Thomas ou Skoogaard
Né le 29 août 1888 à Copenhague. xxᵉ siècle. Danois.
Peintre de compositions religieuses, décorateur.

Fils et assistant de Joachim Skovgaard, il avait été élève de Holger Grönvold et de l'académie des beaux-arts de Copenhague. Il participe à des expositions collectives, notamment en 1972 à la Biennale de Menton. Il peignit de nombreux tableaux d'autel et des fresques pour des églises du Danemark.

SKOVGAARD Nils ou Niels Kristian ou Skoogaard
Né le 2 novembre 1858 à Copenhague. xixᵉ siècle. Danois.
Peintre de figures, paysages, sculpteur, graveur, illustrateur.

Frère de Joaquim Skovgaard et fils de Peter Kristian. Il exposa à Paris en 1900 lors de l'Exposition Universelle ; il obtint une médaille de bronze. Il était aussi céramiste.

Musées : Aalborg – Aarhus – Copenhague : *Saules dans la prairie à Nyso – Danse des femmes à Mégare – Vieilles constructions, dépendances d'une maison seigneuriale – Aage et Else*, sculpt. – Helsinki – Kolding – Maribo – Odensee – Oslo – Randers – Ribe – Rönne – Stockholm : *Grands hêtres sur la colline de l'église de Dagsas.*

Ventes Publiques : Copenhague, 11 fév. 1976 : *Matinée de septembre 1886*, h/t (79x124) : **DKK 7 500** – Copenhague, 18 nov. 1992 : *Paysage de dunes*, h/t (60x61) : **DKK 7 500** – Copenhague, 6 sep. 1993 : *Paysage à Oströö*, h/t (30x43) : **DKK 7 500**.

SKOVGAARD Peter Kristian Thomsen ou Skoogaard
Né le 4 avril 1817 à Hammershus (près de Ringsted). Mort le 13 avril 1875 à Copenhague. xixᵉ siècle. Danois.
Peintre de figures, paysages animés, paysages, paysages d'eau.

Il fut d'abord élève de sa mère et, à l'âge de quinze ans, alla travailler à l'Académie de Copenhague. Dès 1836, il obtint des succès et le roi Christian VIII lui acheta un tableau. Il fit un voyage en Italie et s'arrêta à Rome et à Naples, copiant Titien et Claude Lorrain. En 1864, il fut nommé membre de l'Académie de Copenhague.

Musées : Aalborg – Aarhus – Copenhague : *Deux paysages de Lœsso – Jeune fille de Lœsso – Un maître forgeron et sa femme – Paysages – La falaise de Moën – Site dans la forêt de Tisvilde – Site forestier à Jœgerspris – Extrémité d'un village – Le lac de Gurn – Le moulin de la reine (Sjelland) – Perspective sur le lac de Sharrit – Forêt de Delhoved – Jour d'été dans le jardin zoologique – Chemin dans le château Vognserup – Portrait de dame – Crépuscule dans la forêt – Vue perspective de la côte de Sjœlland – Soirée au bord de l'étang de Bonde – Jour d'été orageux dans le jardin zoologique – Temps orageux – Après-midi à Nyso – Soirée d'au-*
tomne – Soirée de septembre – Alevano – trois études – Frederiksborg – Horsens – Nivaagaard – Odensee – Randers – Ribbe – Stockholm – Tondern.

Ventes Publiques : Copenhague, 7 déc. 1950 : *Le retour des champs 1852* : **DKK 7 350** – Copenhague, 7 fév. 1951 : *La forêt inondée 1844* : **DKK 3 800** – Copenhague, 5 avr. 1951 : *Paysage d'Italie, Olevano 1870* : **DKK 7 000** – Copenhague, 25 avr. 1951 : *Maison dans les arbres 1860* : **DKK 2 350** – Copenhague, 8 oct. 1956 : *Paysage :* **DKK 7 000** – Copenhague, 9 sep. 1966 : *Cerfs dans un sous-bois :* **DKK 7 500** – Copenhague, 19 mars 1969 : *Jeunes femmes dans un jardin :* **DKK 48 000** – Copenhague, 3 mai 1971 : *Paysage aux arbres :* **DKK 34 000** – Copenhague, 11 avr. 1972 : *Bord de mer :* **DKK 24 000** – Copenhague, 4 sep. 1974 : *Le chemin bordé d'arbres :* **DKK 28 000** – Copenhague, 4 mai 1976 : *Paysage à l'étang 1865*, h/t (35x54) : **DKK 26 000** – Copenhague, 3 mai 1977 : *Paysage à l'étang 1845*, gche. et pl. (22x30,5) : **DKK 6 500** – Copenhague, 27 sep. 1977 : *Paysage boisé*, h/t (42x65) : **DKK 10 000** – Copenhague, 12 juin 1979 : *Paysage boisé*, h/t (23x41) : **DKK 10 000** – Copenhague, 10 juin 1981 : *Paysage d'hiver*, h/t (92x109) : **DKK 21 000** – Copenhague, 2 mai 1984 : *Vue du château de Frederiksborg*, h/t (22,5x27) : **DKK 75 000** – Copenhague, 12 août 1985 : *Vue du château de Frederiksborg 1842*, h/t (34x59) : **DKK 90 000** – Stockholm, 15 nov. 1988 : *Paysage verdoyant avec un cours d'eau 1859*, h. (39x47) : **SEK 12 000** – Copenhague, 5 avr. 1989 : *Journée d'été à Dyrehaven 1841*, h/t (39x55) : **DKK 33 000** – Londres, 3 mai 1989 : *Vaste paysage montagneux*, h/t (76x112) : **GBP 3 520** – Copenhague, 25 oct. 1989 : *Etude de paysage*, h/t (41x43) : **DKK 5 600** – Copenhague, 21 fév. 1990 : *Arbres et buissons près d'un lac*, h/t (37x60) : **DKK 8 000** – Copenhague, 25-26 avr. 1990 : *Forêt*, h/t (39x40) : **DKK 4 000** – Copenhague, 29 août 1990 : *Les falaises de Moens 1852*, h/t (126x186) : **DKK 67 000** – Copenhague, 6 mars 1991 : *Etude de paysage avec un lac*, h/t (25x39) : **DKK 5 500** – Copenhague, 29 août 1991 : *Paysage montagneux italien*, h/t (19x26) : **DKK 5 500** – Copenhague, 5 fév. 1992 : *Crépuscule à Knabstrup 1874*, h/t (23x38) : **DKK 11 000** – Copenhague, 6 mai 1992 : *Paysanne de la région de Hellebaek 1852*, h/t (58x78) : **DKK 30 000** – Copenhague, 10 fév. 1993 : *Vue depuis la ballustrade du dôme de la cathédrale de Milan avec des montagnes enneigées au fond 1870*, h/t (37x58) : **DKK 26 000** – Copenhague, 15 nov. 1993 : *Cerfs à Dyrehaven au soleil couchant 1863*, h/t (190x270) : **DKK 72 000** – Londres, 17 nov. 1993 : *La falaise de Moen au Danemark 1852*, h/t (126x186) : **GBP 5 290** – Copenhague, 5 fév. 1994 : *Cour de ferme en hiver avec des enfant jouant avec un traineau au premier plan 1849*, aquar. (35x28) : **DKK 9 000** – Copenhague, 9 sep. 1994 : *Paysage avec des vaches dans un pré vers Vejby en été 1843*, h/t (26x34) : **DKK 42 000** – Copenhague, 16 nov. 1994 : *Depuis les broussailles vue des champs en été 1851*, h/t (20x25) : **DKK 46 000** – Copenhague, 14 fév. 1996 : *Vue de Dyrehaven depuis Oresund 1847*, h/t (37x55) : **DKK 18 000**.

SKOVRONSKI Grzegorz
xviiiᵉ siècle. Actif à Cracovie dans la première moitié du xviiiᵉ siècle. Polonais.
Graveur sur bois.

SKOWRON Roman
Né en 1937 à Sroda. xxᵉ siècle. Polonais.
Peintre.

Il a fait ses études à l'académie des beaux-arts de Cracovie. Il participe à des expositions collectives, notamment à la Biennale de Menton en 1972.

SKRAM Johan Jorgen
xviiiᵉ siècle. Actif à Oslo vers 1700. Norvégien.
Sculpteur.

Il fit ses études à Hambourg.

SKRAMLIK Jan
Né le 1ᵉʳ juillet 1860 à Prague. xixᵉ-xxᵉ siècles. Tchécoslovaque.
Peintre de figures, portraits.

Il fut élève de Wilhelm Lindenschmit et de Wenceslas Broczik.

Musées : Prague (Gal. Nat.) – Prague (Gal. Mod.).

Ventes Publiques : Los Angeles, 23 juin 1980 : *La lecture du journal*, h/t (63,5x78,7) : **USD 2 600** – San Francisco, 28 fév. 1985 : *La lecture des nouvelles*, h/t (63,5x80) : **USD 2 500**.

SKRAMSTAD Ludvig ou Ludwig
Né le 30 décembre 1855 à Hamar. Mort le 26 décembre 1912 à Munich. xixᵉ-xxᵉ siècles. Actif à Munich. Norvégien.
Peintre de paysages, paysages d'eau, dessinateur.

Il fit ses études à Oslo, Düsseldorf et Munich, où il vécut et travailla.
Musées : Bergen : *Paysage avec un lac – Paysage –* Oslo (Gal. Nat.) : dessins.
Ventes Publiques : Copenhague, 24 avr 1979 : *Vue d'un fjord*, h/t (115x178) : **DKK 8 000** – Munich, 17 mai 1984 : *Paysage d'hiver*, h/t (72x110) : **DEM 5 500** – Copenhague, 12 nov. 1986 : *Paysage boisé montagneux*, h/t (120x200) : **DKK 40 000** – Stockholm, 15 nov. 1989 : *Paysage hivernal avec une construction près d'une route, au crépuscule*, h. (40x58) : **SEK 15 000** – Londres, 27 oct. 1993 : *Sapins sur les pentes d'un fjord*, h/t (65x97) : **GBP 1 725** – Copenhague, 6 sep. 1993 : *Paysage avec des vaches*, h/t (40x63) : **DKK 12 500** – Vienne, 29-30 oct. 1996 : *Étang isolé en forêt*, h/t (81,5x135) : **ATS 74 750**.

SKREDSVIG Christian Eriksen
Né le 12 mars 1854 à Modum. Mort le 19 janvier 1924. xixᵉ-xxᵉ siècles. Norvégien.
Peintre de compositions animées, paysages, dessinateur. Romantique.
Il fit ses études à Copenhague avec Johan F. Eckersberg, puis à Munich, où il vécut en 1875 et où il rencontra Heinrich Zugel. Puis, il séjourna à Paris et à Rome. Il exposa à Paris, où il reçut une médaille de troisième classe en 1881, fut hors-concours à l'Exposition universelle de 1889, année où il fut fait chevalier de la Légion d'honneur. Peintre, il fut aussi écrivain.
De son séjour en France, il subit l'influence de Jean François Millet et rapporta des paysages de Normandie. Pendant les étés de 1886-1888, il séjourna avec Kielland, Hans Backer, Erik Werenskiold et Gerhard Munthe à Fleskum, sur le lac Daelhi dans la région de Baerum. Il travailla surtout dans la région de Eggedal, à laquelle son nom est attaché. Durant cette période naquit le romantisme norvégien, qui se libéra des influences de la peinture suédoise et danoise.

Musées : Copenhague (Statens Mus.) : *La Saint-Jean en Norvège* – Oslo : *Lieu de naissance du poète Aasmund Olafsa Vinje à Thelemarken – Paysage normand – Le Fils de l'homme – Fête d'enfants à Eggedal – Nature morte – Étude d'animal – Onze paysages* – Paris (Anc. Mus. du Luxembourg) : *La Villa Bacciochi à Ajaccio* – Reims : *Ferme en Normandie*.
Ventes Publiques : Copenhague, 17 avr. 1970 : *Troupeau au pâturage* : **DKK 5 900** – Copenhague, 28 sep. 1976 : *Paysage à la rivière 1890*, h/t (80x64) : **DKK 21 000** – Londres, 25 nov. 1983 : *Paysage fluvial, Eggedal 1890*, h/t (65x55) : **GBP 6 000** – Londres, 24 juin 1987 : *Le marchand d'oranges 1883*, h/t (79x66) : **GBP 34 000** – Londres, 23 mars 1988 : *Troupeau dans un pré marécageux au crépuscule*, h/t (65x95) : **GBP 9 350** – Londres, 27-28 mars 1990 : *Sankthansaften 1888*, h/t (38x71) : **GBP 68 200** – Londres, 17 juin 1992 : *La vie moderne*, h/t (18,5x30) : **GBP 7 700** – Londres, 15 mars 1996 : *Soir de Saint-Jean en Norvège 1887*, h/t en grisaille (40,5x73) : **GBP 8 625**.

SKREIBROK Mathias, orthographe erronée. Voir SKEIBROCK Mathias Severin Berntsen

SKRETA Franz
xviiiᵉ siècle. Actif au début du xviiiᵉ siècle. Tchécoslovaque.
Peintre.
Il travailla pour le prince de Lobkowitz. Probablement identique à Franz Leopold Skreta.

SKRETA Franz Leopold
Né le 23 novembre 1685. xviiiᵉ siècle. Tchécoslovaque.
Peintre.
Fils de Mathias Skreta.

SKRETA Karl ou Karel. Voir SCRETA

SKRETA Mathias
xviiᵉ siècle. Actif dans la seconde moitié du xviiᵉ siècle. Tchécoslovaque.
Peintre.
Père de Franz Leopold S. Il fut au service du prince de Lobkowitz. Il peignit une *Sainte Rosalie*, pour l'église de Podiebrad.

SKRETA Michael ou Screto
xviiᵉ siècle. Tchécoslovaque.
Peintre.
Il peignit des portraits de princes.

SKRIABIN Vladimir
Né en 1927. Mort en 1989. xxᵉ siècle. Russe.
Peintre de compositions animées, nus. Réaliste-socialiste.
Il fut élève de l'académie des beaux-arts de Leningrad et de Boris Ioganson. Il fut membre de l'Union des Artistes de l'URSS et Artiste du peuple. À partir de 1950, il exposa dans son pays et à l'étranger.
Il pratique une peinture académique, postimpressionniste.
Bibliogr. : In : Catalogue de la vente *L'École de Leningrad*, Drouot, Paris, 19 nov. 1990.
Musées : Arkhangelsk (Gal. d'Art russe contemp.) – Bratislava (Gal. Nat.) – Dresde (Gal. Nat.) – Moscou (Gal. Tretiakov) – Moscou (min. de la Culture) – Petrozavodsk (Mus. des Beaux-Arts) – Pskov (Mus. des Beaux-Arts) – Saint-Pétersbourg (Mus. Russe) – Saint-Pétersbourg (Mus. acad. des Beaux-Arts).
Ventes Publiques : Paris, 11 juin 1990 : *Petite fille assise dans le jardin*, h/t (50x80) : **FRF 13 000** – Paris, 19 nov. 1990 : *Jeunes lectrices*, h/t (68x57) : **FRF 15 500** – Paris, 4 mars 1991 : *Le champ de blé 1968*, h/cart. (49x70) : **FRF 3 500** – Paris, 25 mars 1991 : *Le matin 1978*, h/t (86x143) : **FRF 5 000**.

SKRIBANEK A.
xixᵉ siècle. Actif à Vienne dans la seconde moitié du xixᵉ siècle. Autrichien.
Peintre de marines.
Il exposa à Vienne en 1867.

SKRIDE Arijs
Né le 24 septembre 1906 à Verane (canton de Madona). xxᵉ siècle. Russe-Letton.
Peintre de paysages.
Il fit ses études artistiques à Riga et fut élève de Vilhelms Purvitis jusqu'en 1932. Il obtint des prix du Fonds de la Culture en 1933 et 1937.
Musées : Riga.

SKRIMSHIRE Alfred J.
xixᵉ siècle. Actif à la fin du xixᵉ siècle. Britannique.
Graveur au burin à la manière noire.
Il exposa à la Royal Academy de Londres dès 1899.

SKRYPITZINE Oleg
Né à Marseille (Bouches-du-Rhône). xxᵉ siècle. Français.
Peintre de paysages.
En 1923, il exposa à Paris, au Salon des Indépendants, un paysage de l'East River à New York, dont Paul Éluard donna un commentaire élogieux dans une publication plutôt confidentielle.

SKRZICZIEK
xvᵉ siècle. Actif au début du xvᵉ siècle. Tchécoslovaque.
Enlumineur.

SKRZYCKI Mauryci
xixᵉ siècle. Actif à Vilno au début du xixᵉ siècle. Polonais.
Graveur au burin.
Membre de l'ordre des Carmes.

SKUBER Berty
xxᵉ siècle. Italienne.
Peintre.
Elle vit et travaille à Bolzano. Elle participe à des expositions collectives : *De Bonnard à Baselitz – Dix Ans d'enrichissements du cabinet des estampes 1978-1988* à la Bibliothèque nationale à Paris en 1992.
Elle a réalisé des livres d'artistes.
Musées : Paris (BN, Cab. des Estampes) : *Transparent Snakes* 1981, livre.

SKULASON Thorvaldur
Né en 1906 à Bordeyri. Mort en 1984. xxᵉ siècle. Islandais.
Peintre. Abstrait-géométrique.

Il fit ses études artistiques à l'école des beaux-arts d'Oslo, voyageant en Italie, Suisse, Pays-Bas, Angleterre. Il séjourna à Paris, de 1931 à 1933, puis de 1938 à 1940.

Il participe à de nombreuses expositions de groupe dans les pays scandinaves, ainsi qu'à Bruxelles, New York, Rome, etc.

Ce fut en 1938 qu'il peignit ses premières œuvres abstraites, à caractère géométrique. Il fut des premiers à introduire l'abstraction en Islande.

Bibliogr. : Michel Seuphor : *Dict. de la peinture abstraite*, Hazan, Paris, 1957.

Ventes Publiques : Copenhague, 2 juin 1983 : *Composition au masque*, h/t (100x66) : **DKK 32 000** – Copenhague, 15 oct. 1985 : *Nature morte dans un intérieur*, h/t (60x50) : **DKK 22 000** – Copenhague, 2 mars 1988 : *Composition* (95x75) : **DKK 100 000** – Copenhague, 8 fév. 1989 : *Composition* 1960, h/t (130x97) : **DKK 68 000** – Copenhague, 10 mai 1989 : *Composition* 1947, h/t (70x80) : **DKK 42 000** – Copenhague, 22 nov. 1989 : *Composition* 1953, h/t (100x80) : **DKK 56 000** – Copenhague, 21-22 mars 1990 : *Composition* 1980, h/t (110x80) : **DKK 15 000** – Copenhague, 30 mai 1990 : *Composition n° 1* 1959, h/t (130x100) : **DKK 40 000** – Copenhague, 30 mai 1991 : *Composition* 1947, h/t (78x63) : **DKK 34 000** – Copenhague, 22-24 oct. 1997 : *Composition* 1945, h/t (90x75) : **DKK 34 000**.

SKULME Dzemma
Née en 1925. xxe siècle. Russe-Lettone.

Peintre de compositions à personnages.

Elle fréquenta l'académie des beaux-arts de Lettonie jusqu'en 1949, puis partit pour Leningrad. Elle compléta sa formation auprès de Il'ia Répine en peinture, sculpture et architecture. À partir de 1949 elle a exposé dans différentes capitales d'URSS, à Riga, Moscou, Vilnius, ainsi qu'à l'étranger : Suisse, Suède, États-Unis, Allemagne, Canada, Italie. En 1977, elle fut élue membre de l'Union des Artistes d'URSS, et préside l'Union des Artistes de Lettonie depuis 1983. Elle reçut le prix de l'URSS en 1984.

Musées : Cologne (Mus. d'Art Mod.) – Moscou (Gal. Tretiakov) – Riga (Mus. d'Art) – Riga (min. de la Culture de Lettonie).

Ventes Publiques : Paris, 11 juil. 1990 : *L'héritage* 1989, h/pan. (150x170) : **FRF 15 000** – Paris, 14 jan. 1991 : *Jeune fille*, h/t (80x90) : **FRF 4 000**.

SKULME Marta, née Liepina
Née le 13 mai 1890 à Malpils (Vidzeme). xxe siècle. Russe-Lettone.

Sculpteur.

Femme d'Otis Skulme, elle fut élève de l'école d'art de Kazan et eut pour professeur Leonid V. Sherwood à Saint-Pétersbourg. Elle reçut un prix du Fonds de la culture en 1933.

SKULME Otis
Né le 8 août 1889 à Jekabpils (Zemgate). xxe siècle. Russe-Letton.

Peintre.

Mari de Marta Skulme, il fut élève de Janis Rozentals à Riga et de Stanislas Choukovski à Moscou. Il reçut un prix du Fonds de la culture en 1933.

Musées : Karlstad – Moscou – Riga.

SKULME Uga
Né le 21 mai 1895 à Jekabpils. xxe siècle. Russe-Letton.

Peintre, graveur.

Il fut élève de Kuzma Petrov-Vodkine à l'académie des beaux-arts de Saint-Pétersbourg. Il obtint des prix du Fonds de la culture en 1925 et 1927. Il fut aussi critique d'art.

Musées : Reval – Riga – Serdbosk.

SKUM Nils Nilsson
Né en 1872. Mort en 1951. xixe-xxe siècles. Suédois.

Peintre de compositions animées, paysages, dessinateur.

Ventes Publiques : Stockholm, 30 oct 1979 : *Troupeau de rennes dans un paysage* 1941, craies de coul. (26,5x34) : **SEK 7 000** – Stockholm, 30 oct 1979 : *Traîneau avec deux personnages tiré par un renne*, bois peint (H. 38,5, L. 31) : **SEK 15 100** – Stockholm, 26 avr. 1982 : *Paysage* 1944, cr. et craie de coul. (25x34) : **SEK 9 100** – Stockholm, 1er nov. 1983 : *Troupeau de*

rennes dans un paysage 1942, cr. (30x42) : **SEK 9 000** – Stockholm, 1er nov. 1983 : *Renne attelé à un traîneau* 1941, bois peint (H. 31 et L. totale 90) : **SEK 9 000** – Stockholm, 27 mai 1986 : *Paysage de Laponie* 1942, craies coul. (30x39) : **SEK 10 000** – Stockholm, 21 nov. 1988 : *Paysage avec des gamins*, cr. et craies (22x30) : **SEK 8 500** – Stockholm, 22 mai 1989 : *Trappeurs et caravane de rennes longeant un cours d'eau dans une large vallée* 1946, h/pan. (53x64) : **SEK 60 000**.

SKUPINSKI Bogdan Kasimierz
Né le 16 juillet 1942 à Pabianice. xxe siècle. Actif depuis 1971 et depuis 1976 naturalisé aux États-Unis. Polonais.

Graveur, dessinateur.

Il fut élève de l'académie des beaux-arts de Cracovie, puis de celle de Paris.

Il participe à des expositions collectives : de 1965 à 1969 régulièrement en Pologne ; 1974 musée des arts à São Paulo. Il montre ses œuvres dans des expositions personnelles pour la première fois en 1967 à Cracovie, puis : 1972 université de New York ; 1975 Exposition internationale des Arts Graphiques de Ljubljana ; 1977 Exposition internationale des Arts Graphiques à l'Albertina Museum de Vienne puis à Leipzig. Il a reçu de très nombreux prix et distinctions.

SKURAWY Friedrich
Né le 6 août 1894 à Paris, de parents autrichiens. xxe siècle. Autrichien.

Graveur.

Il fut élève de l'académie des beaux-arts de Paris. Il vécut et travailla à Vienne. Il pratiqua la gravure sur bois.

SKURJENI Matija ou Matya ou Mato
Né en 1898 à Veternica (Croatie). xxe siècle. Yougoslave.

Peintre d'architectures, paysages. Naïf.

D'origine paysanne, il fut alternativement travailleur au chemin de fer, mineur, puis peintre en bâtiment. Ce fut alors qu'il apprit à manier les couleurs et qu'il suivit les cours du soir de dessin, à partir de 1924, en tant que membre de l'association culturelle ouvrière Vinko Jedjut.

À partir de 1947, il participa régulièrement aux expositions d'art naïf yougoslave.

Par la suite, il pratiqua la peinture sans plus recevoir de conseils, peignant selon lui-même de préférence la nature, les édifices, les ruines de vieux châteaux forts. Ses paysages expriment souvent la monotonie ; ils ont la lourdeur de la glèbe dure à retourner ; parfois une locomotive, naïvement dessinée, abandonne derrière elle dans le ciel bas, une traînée de fumée noire.

Bibliogr. : Oto Bihalji-Merin : *Les Peintres naïfs*, Delpire, s. d.

SKURLA Hans Martin
Né le 3 novembre 1872 à Berlin. xixe-xxe siècles. Allemand.

Peintre de portraits, paysages.

Il vécut et travailla à Heide.

SKURRY E., Miss
xviiie-xixe siècles. Active à Londres. Britannique.

Miniaturiste.

Elle exposa une miniature à la Royal Academy en 1800.

SKURSZKY Georg ou György
xviiie siècle. Actif dans la seconde moitié du xviiie siècle. Hongrois.

Sculpteur.

Membre de l'ordre des Franciscains. Il a sculpté un calvaire pour l'église des Franciscains de Vac.

SKUTECZKI Daniel ou Skutezki Damine ou Döme ou Dominik ou David
Né le 9 février 1850 à Kisgajar. Mort le 14 mars 1921 à Neusohl. xixe-xxe siècles. Hongrois.

Peintre de genre.

Il fit ses études à Vienne et à Venise et se fixa en 1885 à Neusohl. Il figura à diverses expositions à Paris, notamment à l'Exposition universelle de 1900 où il reçut une mention honorable.

Musées : Budapest (Gal. Nat.).

Ventes Publiques : Vienne, 15 juin 1971 : *Jeunes femmes en prière dans une église*, ATS **22 000** – New York, 26 janv 1979 : *Guirlande de fleurs* 1879 ?, h/t mar./isor. (60x42) : **USD 2 400** – Londres, 24 nov. 1982 : *Femme et enfant en prière à Saint-Marc, Venise* 1887, h/t (85,5x65,5) : **GBP 3 000** – Madrid, 21 mai 1985 : *Femme et enfant priant dans la cathédrale Saint-Marc* 1887, h/t (85,5x65,5) : **ESP 1 300 000** – New York, 29 oct. 1986 : *La fonderie* 1899, h/t (105x153,7) : **USD 15 000**.

SKYLAX
Iᵉʳ siècle (?). Antiquité grecque.
Peintre de camées, tailleur de camées.
On connaît de lui trois camées représentant des personnages de la mythologie grecque.

SKYLLIS
vιᵉ siècle avant J.-C. Actif à Crète au début du vιᵉ siècle avant Jésus-Christ. Antiquité grecque.
Sculpteur.
Il travailla avec son frère Dipoinos. Il sculpta, surtout sur bois, des statues revêtues d'ivoire et d'or.

SKYMNOS
vᵉ siècle avant J.-C. Actif au milieu du vᵉ siècle avant Jésus-Christ. Antiquité grecque.
Sculpteur.
Élève de Kritios.

SKYNEAR
xxᵉ siècle. Américain.
Peintre.
Il vit et travaille à Prescott (Arizona). Il participe à de nombreuses expositions collectives régionales où il a reçu des prix et distinctions. Depuis 1975, il montre ses œuvres régulièrement dans des expositions personnelles aux États-Unis : 1975, 1976, 1977 Contemporary Gallery de Dallas ; 1977 Masur Museum of Art de Monroe (Louisiana).

SKYNKE James
xvᵉ siècle. Britannique.
Peintre verrier.
Il travailla pour la chapelle Saint-George de Windsor en 1479.

SKYTHES
vιᵉ siècle avant J.-C. Travaillant vers 510 avant Jésus-Christ. Antiquité grecque.
Peintre de vases.
On connaît de lui trois vases dont l'un se trouve (fragment) au Musée du Louvre à Paris.

SKYTT Jost ou Skytts. Voir SCHUTZE Jost

SLABBAERT Karel ou Slabbard
Né vers 1619 à Zieriksee. Enterré à Middelbourg le 6 novembre 1654. xvιιᵉ siècle. Hollandais.
Peintre et aquafortiste.
Certains biographes le disent élève de Gérard Dou. Il était à Amsterdam en 1645, et la même année dans la gilde de Middelbourg dont il fut doyen en 1653.

Musées : Amsterdam : *Le déjeuner* – Brunswick : *Garçon avec un oiseau* – Cambridge (Mus. Fitzwilliam) : *Enfant buvant*, attr. – Copenhague : *Le botaniste à son bureau* – Francfort-sur-le-Main : *Portrait d'un peintre* – La Haye : *Scène dans un camp*.
Ventes Publiques : Vienne, 9 juin 1970 : *Portrait présumé de Rembrandt* : ATS 45 000.

SLABBINCK Franck
xxᵉ siècle. Belge.
Peintre de figures, animaux.
Il expose en Belgique. Il met en scène des personnages, figures fantaisistes inspirées du carnaval, des animaux, qui séduisent par leur élégance inattendue.
Ventes Publiques : Lokeren, 5 oct. 1996 : *Trois Oiseaux*, h/t (90x70) : BEF 28 000.

SLABBINCK Rik
Né en 1914 à Bruges. Mort en 1991. xxᵉ siècle. Belge.
Peintre de portraits, nus, paysages, natures mortes, dessinateur. Expressionniste.
Après avoir étudié dans sa ville natale, il fréquente l'institut Saint-Luc de Gand. Il a participé à la création du mouvement *La Jeune Peinture belge*. Il fut membre de l'académie royale de Belgique et enseigna à l'institut d'architecture d'Anvers.
Il expose surtout en Belgique et a participé à la Biennale de Venise en 1948.

Sa rencontre avec Permeke, qui l'encourage et le conseille, semble déterminante. Il se dégage pourtant de cette influence extérieure pour atteindre à un style plus personnel où la couleur a une place essentielle : couleur pure et violente dans la lignée des expressionnistes allemands et du fauvisme.

Ventes Publiques : Londres, 12 nov. 1970 : *Coucher de soleil* : GBP 350 – Anvers, 12 oct. 1971 : *Nature morte* : BEF 50 000 – Anvers, 18 avr. 1972 : *Paysage au ciel rouge* : BEF 65 000 – Anvers, 3 avr. 1973 : *Paysage à Sissewege* : BEF 120 000 – Anvers, 22 oct. 1974 : *Paysage avec tour d'église* : BEF 110 000 – Lokeren, 13 mars 1976 : *Nature morte*, (130x97) : BEF 130 000 – Bruxelles, 23 mars 1977 : *Paysage ensoleillé*, h/t (48x72) : BEF 75 000 – Bruxelles, 24 oct 1979 : *Paysage rouge (été)*, h/t (50x74) : BEF 75 000 – Anvers, 28 avr. 1981 : *Nature morte*, h/t (60x73) : BEF 85 000 – Bruxelles, 26 oct. 1983 : *Nature morte*, h/t (130x80) : BEF 85 000 – Anvers, 23 avr. 1985 : *Synthèse 1957*, h/t (130x97) : BEF 200 000 – Lokeren, 28 mai 1988 : *Bel été*, h/t (59x75) : BEF 130 000 – Paris, 27 oct. 1988 : *Paysage*, h/t (60,5x81) : FRF 10 000 – Lokeren, 21 mars 1992 : *Le soir sur la mer*, h/t (65x100) : BEF 160 000 – Lokeren, 23 mai 1992 : *Travaux des champs 1945*, h/t (80,5x100) : BEF 160 000 ; *Les flacons bleus*, h/t (60x73) : BEF 120 000 – Lokeren, 10 oct. 1992 : *Le soir sur la mer*, h/t (65x100) : BEF 120 000 – Amsterdam, 9 déc. 1992 : *Un coin de mon village*, acryl./t. (73x92,5) : NLG 12 650 – Lokeren, 5 déc. 1992 : *Nature morte*, h/t (130x97) : BEF 200 000 – Lokeren, 20 mars 1993 : *Travaux des champs 1945*, h/t (80,5x100) : BEF 140 000 – Lokeren, 9 oct. 1993 : *Josef Cantre dans son atelier*, h/t (130x100) : BEF 110 000 – Amsterdam, 9 déc. 1993 : *Paysage*, h/t (38x55) : NLG 3 450 – Lokeren, 8 oct. 1994 : *Les Flacons bleus*, h/t (60x73) : BEF 140 000 – Lokeren, 10 déc. 1994 : *Paysage*, h/t (97x130) : BEF 300 000 – Amsterdam, 31 mai 1995 : *Paysage*, h/t (60x80) : NLG 3 540 – Lokeren, 7 oct. 1995 : *Nature morte*, h/t (92x73) : BEF 130 000 – Lokeren, 9 mars 1996 : *Nu allongé*, h/t (80x116) : BEF 200 000 – Amsterdam, 3 sep. 1996 : *Paysage au ciel rouge*, h/t (65x100) : NLG 10 378 – Lokeren, 18 mai 1996 : *La Bouteille de champagne 1975*, h/t (38x55) : BEF 160 000 ; *Paysage au ciel orangé*, h/t (73x92) : BEF 270 000 – Lokeren, 8 mars 1997 : *Marine*, h/pan. (14x26) : BEF 15 000 ; *Paysage au champs jaune*, h/t (65x100) : BEF 240 000 – Lokeren, 11 oct. 1997 : *Nature morte*, pointe sèche (50x65) : BEF 14 000.

SLABY Frantisek ou Franz
Né en 1863 à Sazena. Mort le 22 juin 1919 à Sazena. xιxᵉ-xxᵉ siècles. Autrichien ou Hongrois.
Peintre de figures, paysages, illustrateur.
Il fut élève de l'académie des beaux-arts de Prague. Il figura à diverses expositions à Paris, notamment à l'Exposition universelle de 1900 où il reçut une mention honorable.
Musées : Prague.
Ventes Publiques : Londres, 31 oct. 1996 : *Chasseur et son chien 1892* (41,5x60) : GBP 2 530.

SLACIK Anne
Née en 1959. xxᵉ siècle. Française.
Peintre. Abstrait-informel.
De formation universitaire, agrégée d'art plastique, elle a enseigné de 1982 à 1990 tout en menant sa carrière artistique. Elle participe à des expositions collectives, dont : 1986 Paris, galerie L'Aire du Verseau ; 1987, 1988, 1990 Paris, Salon Mac 2000 ; ainsi qu'à des groupes en province et à l'étranger. Elle expose individuellement : 1991 Paris, galerie Phall ; et en Suisse, Manoir de Martigny.
Sa peinture, bien que fondée principalement sur des contrastes de matières-couleurs, comporte cependant une certaine structure formelle.
Ventes Publiques : Paris, 14 avr. 1991 : *Naxos 1990*, h/t (130x130) : FRF 12 000.

SLADE Adam ou Frank
Né le 20 janvier 1875 à Croydon. xxᵉ siècle. Britannique.
Peintre de paysages, illustrateur.
Il est le père du peintre Anthony Slade. Il participa aux expositions de la Royal Academy de Londres, de 1928 à 1935.

SLADE Anthony
Né en 1908 à Londres. xxᵉ siècle. Britannique.

Peintre de paysages, illustrateur.
Il est le fils du peintre Adam Slade.

SLADE Caleb Arnold
Né le 2 août 1882 à Acushnet (Massachusetts). XXe siècle. Américain.
Peintre de compositions religieuses, genre, portraits, paysages, marines.
Il fit ses études à New York et à Paris, à l'académie Julian, où il reçut les conseils de Frank V. Dumond, Jean-Paul Laurens, François Schommer et Marcel A. Baschet.
Il a abordé tous les genres, marines, paysages, compositions religieuses, et peintures de genre.
Musées : ALLTEBORO – BOSTON – BROOKLYN – MILWAUKEE.

SLADEK Karel
Né le 20 octobre 1952 à Prague. XXe siècle. Tchécoslovaque.
Peintre de compositions animées.
Après avoir fait des études à l'école secondaire d'Art de Prague entre 1968 et 1972, il suivit des cours à l'académie des beaux-arts de Prague de 1973 à 1979, où il devint professeur à partir de 1983. Il participa à plusieurs expositions collectives, régulièrement à Prague entre 1977 et 1989, en Bulgarie en 1978, à Moscou en 1985, au Festival international de la Peinture à Cagnes-sur-Mer en 1987. Il montre ses œuvres dans des expositions personnelles : 1981 en Tchécoslovaquie et Pologne ; 1982 Bucarest ; 1984 Sofia ; 1988 Swedt (Allemagne).
« La philosophie des vérités banales de la vie » et « les rapports relatifs de la morale et de l'éthique » sont les deux thèmes qui dominent l'art de Karel Sladek. Ses figures désarticulées, à mi-chemin entre l'art naïf et une stylisation qui rappelle celle des affiches de films ou de spectacles de cirque des années 1920, sont soutenues par des coloris forts et contrastés.

SLADER Samuel M.
Mort après 1861. XIXe siècle. Actif à Londres. Britannique.
Graveur sur bois.

SLAGE Hendrik
XVIIe siècle. Actif à Rotterdam en 1665. Hollandais.
Peintre.

SLAGER Corry, plus tard Mme Van Dam
Née le 6 mai 1883 à Bois-le-Duc. XXe siècle. Hollandaise.
Peintre de fleurs et de natures mortes.
Élève de son père Petrus Marinus et de son frère Piet Slager.

SLAGER Frans
Né le 23 avril 1876 à Bois-le-Duc. Mort en 1953 à Meerhout. XXe siècle. Actif en Belgique. Hollandais.
Peintre d'architectures, paysages, dessinateur, graveur.
Fils et élève du peintre Petrus Marinus Slager, il eut également pour professeur Frans Van Leemputten.
Ventes Publiques : AMSTERDAM, 24 sep. 1992 : *La prise* 1933, h/t (84x104) : **NLG 1 207.**

SLAGER Jeannette
Née le 14 juillet 1881 à Bois-le-Duc. Morte en 1945. XXe siècle. Française.
Peintre de fleurs, natures mortes.
Fille et élève de Petrus Marinus, elle eut aussi pour professeur son frère Piet Slager.
Ventes Publiques : AMSTERDAM, 17 sep. 1991 : *Coquelicots dans un pot de cuivre*, h/t (71,5x102) : **NLG 2 070.**

SLAGER Petrus Marinus ou Piet
Né le 4 décembre 1841 à Bois-le-Duc. Mort le 10 novembre 1912 à Bois-le-Duc. XIXe-XXe siècles. Hollandais.
Peintre de genre, portraits.
Il fut élève de l'académie des beaux-arts d'Anvers.
Musées : HAARLEM (Mus. Frans Hals) : *Jeune Fille du Brabant du Nord.*
Ventes Publiques : AMSTERDAM, 5-6 fév. 1991 : *Portrait d'une élégante vêtue de rose avec son chien*, h/t (67,5x50,5) : **NLG 1 725** – AMSTERDAM, 5-6 nov. 1991 : *Deux petites filles nues devant une cheminée*, h/pan. (23x17) : **NLG 3 910.**

SLAGER Piet
Né le 12 novembre 1871 à Bois-le-Duc. XIXe-XXe siècles. Hollandais.
Peintre de portraits, figures.
Fils et élève de son père Petrus Marinus, il étudia aussi à l'académie des beaux-arts d'Anvers.

SLAGER Van GILSE
XIXe-XXe siècles. Hollandaise.

Peintre, graveur.
Elle est la femme de Piet Slager.

SLAGER-VELSEN Suze
Née en 1883. Morte en 1964. XXe siècle. Hollandaise.
Peintre de natures mortes, graveur.
Elle est la femme de Frans Slager.
Ventes Publiques : AMSTERDAM, 16 avr. 1996 : *Nature morte de roses dans un vase*, h/t (40x50) : **NLG 1 121.**

SLAKTA Janos ou Johann
Né le 18 juillet 1873 à Jaszarokszallas. XIXe-XXe siècles. Hongrois.
Peintre de paysages.

SLAMA André
Né en 1941 à Liège. XXe siècle. Belge.
Peintre, dessinateur. Tendance surréaliste.
Bibliogr. : In : *Dict. biogr. illustré des artistes en Belgique depuis 1830*, Arto, Bruxelles, 1987.
Musées : BRUXELLES (Mus. d'Art wallon) – BRUXELLES (Cab. des Estampes) – LIÈGE.

SLANEY Margaret Noel
Née en 1915. XXe siècle. Britannique.
Peintre de portraits, intérieurs, natures mortes.
Elle vécut et travailla à Glasgow. Elle présenta en 1940 une *Nature morte* lors d'une exposition organisée par la Royal Academy de Londres et participa aux expositions de la Royal Scottish Academy de 1939 à 1968.
Ventes Publiques : PERTH, 29 août 1989 : *Dans l'atelier*, h/cart. (76x102) : **GBP 880** – GLASGOW, 14 fév. 1995 : *Nature morte de fleurs dans un pichet*, (56,5x46) : **GBP 920.**

SLANGENBURGH Karel ou Carel Jacob Baar Van
Né le 2 octobre 1783 à Leeuwaarden. Mort vers 1850. XIXe siècle. Hollandais.
Peintre de portraits et de genre.
Élève de H. W. Beckkerk, J. H. Nicolai, W. B. Van der Kool. Il vécut à Louvain, à Haarlem, à Utrecht et à Delft.

SLANN Robert
XIXe siècle. Actif à Londres vers 1820. Britannique.
Graveur.
Assistant de Holloway.

SLAOUI Hassan
Né en 1946 à Fès. XXe siècle. Marocain.
Sculpteur, céramiste. Abstrait.
Il est céramiste de formation, puis, délaissa cette technique artisanale pour tenter une aventure personnelle en sculpture. Pour la plupart des jeunes artistes marocains, comme d'ailleurs pour ceux de l'Afrique du Nord en général, le problème était, à la fin de l'ère coloniale, de se libérer des modèles académiques occidentaux et d'accéder à une identité sociologique propre, y compris dans le domaine de l'art.
Quand il aborda la sculpture, Slaoui prit tous les risques : « Transgressant les matériaux du terroir et certains métiers d'art traditionnels », il rechercha dans un premier temps des racines déterrées aux formes intéressantes et, sans trop intervenir, les ouvragea dans leur spécificité de façon à les instaurer en tant que sculptures, ce qui n'est pas si éloigné de procédures appliquées parfois par Etienne-Martin. Puis, toujours en partant du bois, mais plutôt désormais découpé en panneaux et patiné, il réalisa des sortes de bas-reliefs incrustés d'os, de fils métalliques (l'ornement du vêtement, du mobilier, la parure arabes réclament les fils d'or ou d'argent). Slaoui, comme d'autres artistes travaillant dans des directions proches, s'intéresse potentiellement à d'autres matériaux que bois, os et cuivre, tels que cuir, laine, terre, aptes à intervenir prélevés du contexte traditionnel pour se constituer dans une création contemporaine pourtant reliée aux racines ancestrales. ■ J. B.
Bibliogr. : Khalil M'rabet, in : *Peinture et identité – L'expérience marocaine*, L'Harmattan, Rabat, après 1986.

SLAPNICKA Jan
Né en 1831. Mort le 17 mars 1872 à Prague. XIXe siècle. Tchécoslovaque.
Dessinateur et graveur sur bois.

SLARS Hans
Mort le 29 septembre 1532 à Vienne. XVIe siècle. Autrichien.
Sculpteur.

SLATER Edwin Crowther
Né le 22 décembre 1884 à New Jersey. XXe siècle. Américain.

Peintre, décorateur.

Il fut élève de William M. Chase, Hugh Breckenridge, Herman D. Murphy et Walter Priggs. Il fut membre du Salmagundi Club. Il vécut et travailla à New York.

SLATER George. Voir BARKENTIN George

SLATER John Falconar

Né en 1857. Mort en 1937. xxᵉ siècle. Britannique.

Peintre de paysages, marines.

Il participa aux expositions de la Royal Academy de Londres, de 1905 à 1936.

𝄞𝓕 Slater

VENTES PUBLIQUES : LONDRES, 3 juil 1979 : *Une cour de ferme*, h/t (39,5x54,5) : **GBP 450** – LONDRES, 6 juin 1984 : *On the Tyne*, h/t (61x91,5) : **GBP 1 300** – GÖTEBORG, 1ᵉʳ oct. 1988 : *Paysage avec un canal et un moulin à vent*, h/t (41x61) : **SEK 3 400** – CHESTER, 20 juil. 1989 : *Le moulin à eau*, h/cart. (89x127) : **GBP 1 430** – LONDRES, 3 mars 1993 : *Barques de pêche au crépuscule*, h/cart. (53x78) : **GBP 1 035**.

SLATER Joseph

Né vers 1750. XVIIIᵉ siècle. Britannique.

Portraitiste et décorateur.

On le cite généralement comme peintre de paysages et décorateur. Il travailla, notamment, au château de Mereworth et à Stove. Il exposa à Londres à la Royal Academy et à la Free Society de 1772 à 1787. La National Portrait Gallery, à Londres, conserve de lui le portrait au crayon d'*Edward Irving*.

SLATER Joseph W. ou Isaac ? W.

Mort en 1847. XIXᵉ siècle. Actif à Londres. Britannique.

Miniaturiste et portraitiste.

Il exposa de 1803 à 1836, soixante-sept miniatures à la Royal Academy. Le Brian's Dictionary cite un J. W. Slater, miniaturiste qui s'était établi avec succès à Dublin, revint en Angleterre et exposa à la Royal Academy en 1786 et 1787. Le Dictionnaire de Graves ne mentionne aucun miniaturiste du nom de Slater exposant à ces dates. Les deux J. W. Slater ne sont peut-être qu'un même artiste. La Galerie Nationale de Portraits de Londres possède deux dessins de cet artiste (peut-être de son frère (?) Josuah Slater).

VENTES PUBLIQUES : LONDRES, 10 juil. 1925 : *Jeune fille dans un paysage*, dess. : **GBP 15**.

SLATER Josiah, le Jeune

XIXᵉ siècle. Actif dans la première moitié du XIXᵉ siècle. Britannique.

Peintre.

Il exposa à Londres de 1808 à 1818.

SLATER Josuah ou Josiah

XIXᵉ siècle. Actif à Londres. Britannique.

Miniaturiste.

Il paraît avoir été fort apprécié à son époque. Il n'exposa pas moins de cent trente miniatures à la Royal Academy de 1806 à 1833.

SLATER Peter

XIXᵉ siècle. Actif au milieu du XIXᵉ siècle. Britannique.

Sculpteur de portraits.

Il exposa à la Royal Academy de Londres de 1846 à 1870. La Galerie Nationale de Portraits d'Edimbourg conserve de lui le buste d'*Andrew Duncan*.

SLATER T.

XVIIᵉ siècle. Britannique.

Graveur au burin.

SLATER William James

XIXᵉ siècle. Actif à Manchester. Britannique.

Peintre de paysages et d'animaux.

Membre de la Royal Cambrian Academy. Il exposa à Londres, particulièrement à la Royal Academy à partir de 1877. Le Musée de Montréal conserve de lui un *Paysage avec bétail*.

SLATNI Youcef

XXᵉ siècle. Algérien.

Sculpteur.

Il a montré ses œuvres dans une exposition personnelle en 1991 au Centre culturel algérien à Paris.

SLATTERY John Joseph

XIXᵉ siècle. Travaillant à Dublin entre 1846 et 1858. Irlandais.

Portraitiste.

Le Musée de Dublin conserve de lui le *Portrait de W. Carleton*.

VENTES PUBLIQUES : LONDRES, 27 mars 1973 : *Mrs Keogh et ses enfants* : **GBP 1 300** – CELBRIDGE (Irlande), 29 mai 1980 : *Portrait of Jeremiah Hodges Mulcahy*, h/t (114,3x79,4) : **GBP 400**.

SLAUGHTER Mary

XVIIIᵉ siècle. Active à Londres dans la seconde moitié du XVIIIᵉ siècle. Britannique.

Sculpteur-modeleur de cire.

Sœur de Stephen Slaughter. Elle sculpta des portraits-médaillons.

SLAUGHTER Stephen

Né en 1697 en Irlande. Mort le 15 mai 1765 à Kensington. XVIIIᵉ siècle. Irlandais.

Peintre de portraits.

Il travailla en Irlande entre 1730 et 1750. Il fut nommé conservateur des tableaux du Roi.

MUSÉES : DUBLIN : *Portrait de John Hoadly, archevêque d'Arnagh* – *L'Évêque Michael Cox* – *Anne O'Brien* – LONDRES (Nat. Portrait Gal.) : *Sir Hans Sloane*.

VENTES PUBLIQUES : LONDRES, 20 sep. 1909 : *Portrait de dame en robe blanche* 1745 : **GBP 22** – LONDRES, 1ᵉʳ mai 1959 : *Trois messieurs dans une bibliothèque, buvant et parlant* : **GBP 399** – LONDRES, 17 juin 1966 : *Portrait de Sir Robert Walpole* : **GNS 350** – LONDRES, 26 mars 1976 : *Groupe familial dans un intérieur*, h/t (99x124,5) : **GBP 1 300** – LONDRES, 10 juil. 1985 : *Portrait of the Hon. John Spencer* 1739, h/t (234x142) : **GBP 3 800** – LONDRES, 19 nov. 1986 : *Ladies gathering fruit*, h/t (123x99,5) : **GBP 42 000** – LONDRES, 29 jan. 1988 : *Portrait d'un officier de marine*, h/t (127,7x101,6) : **GBP 1 650** – LONDRES, 15 nov. 1989 : *Portrait de deux fillettes*, h/t (62,5x75) : **GBP 5 500** – LONDRES, 17 juil. 1992 : *Portrait de Lord Bowes de Clonlyon en habit de Lord Chancelier*, h/t (127x101,6) : **GBP 5 500** – LONDRES, 9 nov. 1994 : *Portrait d'un jeune garçon* ; *Portrait d'une jeune fille*, h/t, une paire (chaque 89x69) : **GBP 17 250**.

SLAVIANSKY Th. ou Fédor Mikhaïlovitch

Né vers 1818 ou 1819. Mort le 18 février 1876. XIXᵉ siècle. Russe.

Peintre de genre, portraits.

Il fut élève de Venezianoff, dont il peignit le portrait.

MUSÉES : MOSCOU (Gal. Tretiakov) : *Le cabinet du peintre A. G. Venezianoff* – deux autres tableaux – SAINT-PÉTERSBOURG (Mus. Russe) : *Portrait de K. M. Biéliaieff*.

SLAVICEK Antonin

Né le 16 mai 1870 à Prague. Mort le 1ᵉʳ février 1910 à Prague. XIXᵉ-XXᵉ siècles. Tchécoslovaque.

Peintre d'architectures, paysages animés, paysages, paysages urbains, natures mortes, pastelliste. Post-impressionniste.

Il est le père de Jan Slavicek. Il fut élève de l'Académie des Beaux-Arts de Prague, dans l'atelier de Jules Marak mais il fut, plus tard, continuateur d'Anton Chitussi. Il séjourna à Paris en 1907. Il dut se rendre en Dalmatie pour des raisons de santé, puis il revint à Prague où il mit fin à ses jours.

Il exposa au Salon des Artistes Français de Paris, obtenant une médaille de bronze en 1900, pour l'Exposition Universelle.

Autour des années quatre-vingt-dix, il a peint en plein air des prairies fleuries et des champs, où il s'intéresse au rendu de la lumière à la manière des impressionnistes, pour céder la place à l'atmosphère symboliste. Enfin, il a rendu les rudes paysages des confins de la Bohème du Sud avec sobriété, et su transposer le dynamisme de la ville moderne en touches nerveuses de couleurs lumineuses.

Il a influencé de manière déterminante l'évolution de l'art du paysage tchèque à la charnière des XIXᵉ et XXᵉ siècles, marquant l'aboutissement de l'art des peintres Manes, pour arriver à une nouvelle perception de la nature.

BIBLIOGR. : Antoine Matejcek, Zdevek Wirth, in : *L'art tchèque contemporain*, Jan Stenc éditeur, Prague, 1920 – in : *Dict. univers. de la peinture*, Le Robert, t. VI, Paris, 1975.

MUSÉES : MÄHRISCH-OSTRAU – PILSEN – PRAGUE (Narodni Gal.) : *Iris* 1893 – *Au parc de gibier de Bechyne* 1895 – *L'automne à Veltrusy* 1896 – *Impression aux bouleaux* 1897 – *Promenade au parc de Hvezda* 1897 – *Hostisov* 1902 – *Chez nous à Kamenicky* 1904 – *Le pont Elisabeth* 1906 – *La tonnelle du jardin* 1907 – *Esquisse de Prague vue de Ladvi* 1908 – *Cathédrale Saint-Guy* 1908 – *La mer à Dubrovnik* 1909 – *La route de Zamberk* 1909 – *Nature morte aux fruits* 1910 – RAUDNITZ.

SLAVICEK Antonin Vaclav
Né le 2 janvier 1895 à Rozsec. Mort en 1938 à Gottwaldo/
Zlin. XX^e siècle. Tchécoslovaque.
Graveur de paysages urbains, illustrateur.
Il fit ses études à Prague. Il vécut et travailla à Teltsch.
VENTES PUBLIQUES : BERNE, 26 oct. 1988 : *La vieille ville de
Prague*, h/t (71x100) : CHF 2 600.

SLAVICEK Jan
Né le 22 janvier 1900 à Prague. XX^e siècle. Tchécoslovaque.
**Peintre de paysages. Tendance cubiste puis postimpres-
sionniste.**
Fils du peintre Antonin Slavicek, il fut élève de 1916 à 1925, de
l'académie des beaux-arts de Prague et en particulier de Vratis-
lav Nechleba. Depuis 1922, il fait partie du cercle Manes. Il a
beaucoup voyagé à travers toute l'Europe.
Il participe à de nombreuses expositions collectives en Tchéco-
lovaquie et à l'étranger, notamment : 1936 Pittsburgh et
Bruxelles ; 1937 Exposition internationale à Paris ; 1954 Mos-
cou ; 1955 Varsovie, Budapest ; 1958 Moscou, New York, où il
reçut le prix Guggenheim, etc. Il montre ses œuvres dans des
expositions personnelles, dans différentes villes de Tchécoslova-
quie à partir de 1933.
Très influencé par l'école de Paris, il peignit dans l'esprit d'une
synthèse du cézannisme postcubiste et de l'arabesque colorée
de Matisse ; on cite parfois à son propos André Derain. Plus
tard, il a peint des paysages dans la technique postimpression-
niste qu'avait illustrée son père.
BIBLIOGR. : Bernard Dorival, sous la direction de... : *Peintres
contemp.*, Mazenod Paris, 1964 – Catalogue de l'exposition : *Cin-
quante Ans de peinture tchécoslovaque 1918-1969*, Musées tché-
coslovaques, 1968.
MUSÉES : PRAGUE (Gal. Nat.).

SLAVIK Otakar
Né le 18 décembre 1931 à Pardubice (Bohême). XX^e siècle.
Tchécoslovaque.
Peintre de portraits.
À partir de 1948, il fit des études techniques ; de 1952 à 1955, il
suivit les cours de la faculté de pédagogie de Prague. Il participe
à de nombreuses expositions collectives : 1968 Symposium
international de Vela Luka ; 1969 Salon de Mai à Paris ; 1970
Symposium international de Roudnice-nad-Labem (nord de
Prague). Il montre ses œuvres dans des expositions personnelles
surtout à Prague depuis 1964.
Il fut l'un des représentants de la jeune peinture tchécoslovaque
des années soixante. Il pratique une curieuse peinture par
touches juxtaposées, en mosaïque ou bien en rappel de la trame
(ici singulièrement exagérée) des clichés d'imprimerie. En 1968,
il avait à plusieurs reprises représenté de cette manière le visage
de M. Dubcek, alors premier secrétaire du parti communiste
tchécoslovaque.

SLAVIK Vassiliew ou Wassilieff
Né le 6 janvier 1920 à Tallin (Estonie). XX^e siècle. Actif depuis
1930 et naturalisé en France. Russe-Estonien.
Peintre de cartons de tapisserie, décorateur.
Il vient en France à l'âge de dix ans et s'y est fixé définitivement.
Sa culture est foncièrement française et c'est à Paris qu'il suivit
l'enseignement des arts décoratifs. Très tôt son génie inventif le
poussa à étudier l'art baroque, particulièrement chez les Italiens,
où il puisa aux sources même de la luxuriance. L'abondance de
l'invention prime pour lui l'essence plastique mais il n'en néglige
pas pour autant l'équilibre de la composition. Outre son œuvre
de peintre-cartonnier considérable, il tente de faire participer de
nouveau les artistes à la conception des objets de luxe, comme il
se pratiquait par exemple autrefois en Italie. Tout naturellement,
il a allié dans son esprit et dans ses créations, l'invention
baroque et la poétique onirique des surréalistes ont ses deux
guides dans cette quête de l'insolite. Outre ses tapisseries (*Paris
ma fête – Noble Pantomime*), il s'est dans les années soixante dis-
tingué comme décorateur très en vogue.

SLAVINSKY Ivan
Né en 1968. XX^e siècle. Russe.
Peintre de natures mortes.
VENTES PUBLIQUES : PARIS, 28 nov. 1993 : *Pendule et agrafes*, h/t
(33x24) : FRF 5 800 – PARIS, 19 juin 1994 : *Nature morte – trois
heures moins cinq*, h/t (33x24) : FRF 7 200.

SLAVON Guillaume
XVIII^e siècle. Éc. flamande.

Sculpteur.
Il sculpta au milieu du XVIII^e siècle une table de communion pour
la cathédrale d'Anvers et un autel pour l'église Saint-André de
cette ville.

SLAVONA Maria, pseudonyme de **Schorer Maria**
Née le 14 mars 1865 à Lubeck. Morte le 10 mai 1931 à Berlin.
XIX^e-XX^e siècles. Allemande.
Peintre de portraits, paysages, fleurs.
Elle fit ses études à Berlin et à Munich et travailla longtemps à
Paris.
MUSÉES : DÜSSELDORF : *Bouquet de fleurs* – KIEL : *Vieux Corridor à
Lubeck* – LEIPZIG : *Étude pour un portrait* – LUBECK : *Étude pour un
portrait* – *Paysage avec orage* – *Fleurs*.

SLEAP Joseph Axe
Né le 30 mai 1808 à Londres. Mort le 16 octobre 1859 à
Londres. XIX^e siècle. Britannique.
Peintre de paysages et de vues.
Cet artiste vécut dans la pauvreté et mourut au moment où il
allait devenir célèbre. Le Victoria and Albert Museum, à
Londres, possède de lui *Le Lac Majeur*, et le Musée de Sheffield,
Vue du chantier Saint-Paul sur la Tamise.
VENTES PUBLIQUES : LONDRES, 19 déc. 1924 : *Palais des Doges* ; *La
Dogana*, deux dess. : GBP 28.

SLEATOR James Sinton
Né en 1889. Mort en 1950. XX^e siècle. Irlandais.
Peintre d'intérieurs.
VENTES PUBLIQUES : LONDRES, 2 mars 1979 : *Nature morte*, h/t
(76,3x63,5) : GBP 550 – DUBLIN, 12 déc. 1990 : *Un intérieur* à
Dublin, h/t (59,2x31,7) : IEP 18 000.

SLEETH L. Mac D.
Née le 24 octobre 1864 à Croton. XX^e siècle. Américaine.
Peintre, sculpteur de bustes.
Elle fut élève de James A. Whistler, Frederick W. MacMonnies
et de Sören E. Carlsen.
MUSÉES : WASHINGTON D. C. (Corcoran Art Gal.) : *Buste du géné-
ral John M. Wilson*.

SLEIGH Bernard
Né en 1872 à Birmingham. Mort en 1954. XIX^e-XX^e siècles. Bri-
tannique.
**Peintre de compositions religieuses, scènes de genre,
graveur.**
Il fut élève de la Municipal School of Arts and Crafts en 1885 et
fut membre du groupe de Birmingham.
Il subit l'influence du peintre Burne-Jones auquel il emprunta
certains éléments de ses cartons de tapisseries. Peintre avant
tout, il pratiqua également la gravure sur bois.
VENTES PUBLIQUES : LONDRES, 27 avr. 1982 : *Beatrice* 1899, aquar.
reh. de gche (25,5x16,5) : GBP 850 – LONDRES, 29 mars 1984 :
Allégorie de l'Amour, h/pan. (37x77) : GBP 1 200 – LONDRES, 29
mars 1996 : *L'Annonciation*, temp./pan. (22,8x22,8) : GBP 4 140.

SLEIGH William
XVIII^e siècle. Actif à Cork en 1776. Irlandais.
Peintre de portraits.

SLEIJSER Harry
Né en 1926 à Bruxelles. XX^e siècle. Belge.
**Peintre, aquarelliste, dessinateur, graveur. Tendance
abstraite.**

SLEIN Johan
XVII^e siècle. Actif en Suède au milieu du XVII^e siècle. Suédois.
Peintre de portraits.

SLENDRINSKI Ludomir. Voir **SLENDZINSKI**

SLENDZINSKI Aleksander
XIX^e siècle. Polonais.
Peintre de genre.
Père de Vincent Slendzinski. Il fit ses études à Vilno où il fut
l'élève de Rustem.

SLENDZINSKI Ludomir ou Slendrinski
Né le 16 décembre 1889 à Vilno. XX^e siècle. Polonais.
Peintre de portraits, sculpteur. Néoclassique.
Fils du peintre Vincent Slendzinski, il fut élève de l'Académie des
Beaux-Arts de Saint-Pétersbourg.
En 1928, à Paris, à la Section Polonaise du Salon d'Automne,
organisée par la Société d'Échanges Littéraires et Artistiques
entre la France et la Pologne et le Cercle des Artistes Polonais de
Paris, il exposait deux portraits d'hommes.

Il est représentant du courant néoclassique en Pologne et chef de l'école de Vilno.

Musées : Bromberg – Cattovice – Moscou – Stockholm – Varsovie.

SLENDZINSKI Vincent ou Wincenty ou Slendrinski

Né le 1er janvier 1837 à Screbihy. Mort en juillet 1909 à Vilno. xixe siècle. Polonais.

Peintre de figures, portraits.

Père de Ludomir Slendzinski. Il fit ses études à l'École des Beaux-Arts de Moscou. Il travailla ensuite à Nijni-Novgorod et à Charcov. Après 1872, il travailla à Dresde quelques années, s'établit ensuite à Vilno.

Musées : Cracovie : *Une orpheline – Portrait d'A. Mickiewicz – Portrait d'A. Kirkor* – Posen (Mus. Mielzynski) : *Une orpheline.*

SLEPYSHEV Anatoli

Né en 1932 à Moscou. xxe siècle. Russe.

Peintre de figures. Expressionniste.

Il fut élève de l'Institut Sourikov de Moscou. Il montre ses œuvres dans son pays et à l'étranger. Il fut membre de l'Union des Artistes Soviétiques.

Il pratique une peinture figurative, non réaliste suggérant à peine les formes, par une technique très grasse, dans une gamme de tons sobres. Il a privilégié les scènes de groupe, la foule dans le métro, la rue, à la campagne.

Ventes Publiques : Paris, 29 nov. 1990 : *Le paysan,* h/t (14x22) : FRF 3 200.

SLESENZOFF Féodor Gravilovitch

xviiie siècle. Actif à la fin du xviiie siècle. Russe.

Peintre d'histoire, portraits, peintre de miniatures.

Élève de l'Académie de Saint-Pétersbourg.

SLESINSKA Alina

xxe siècle. Polonaise (?).

Sculpteur.

On cite ses sculptures habitables.

SLEVOGT Max

Né le 8 octobre 1868 à Landshut. Mort le 20 septembre 1932 à Neukastel (Palatinat). xixe-xxe siècles. Allemand.

Peintre d'histoire, compositions religieuses, compositions mythologiques, compositions animées, genre, sujets typiques, portraits, paysages, animaux, natures mortes, peintre de compositions murales, graveur, dessinateur, illustrateur.

Il fut d'abord élève de l'académie des beaux-arts de Munich, où il eut pour professeur Wilhelm Diez, puis de 1889 à 1890 séjourna à Paris, où il fréquenta l'académie Julian. Il vint en 1891 se fixer à Berlin, où il fut professeur à l'académie des beaux-arts, c'est dire que Max Slevogt ne fit pas figure de peintre incompris, comme Manet ou Cézanne. Il participa dès 1896 aux revues *Jugend* et *Simplicissimus.*

Il exposa pour la première fois en 1899 en même temps que Corinth à la Sécession de Berlin que présidait Liebermann.

Il adopta très tôt une facture qui était à peine tolérée en France, d'où elle provenait cependant. Son réalisme n'est pas agressif et il a su tenir compte de toutes les leçons de mesures, d'élégance, de raffinement puisées aux meilleurs sources, c'est-à-dire à l'école de Manet et des plus grands impressionnistes. De ces derniers, il a assimilé les couleurs franches et gaies, sans cependant adopter rigoureusement leurs disciplines. Il ne divise pas les tons et reste toujours très près du réel sans aller jusqu'à une transposition aussi évidente que chez Renoir. De même que les impressionnistes, il ne conçoit pas de peinture autre que celle de la vie quotidienne. Il ne fait aucune incursion dans le domaine de l'imagination, comme un Odilon Redon, par exemple. Il préfère se tenir beaucoup plus voisin d'un artiste tel que Raffaelli, avec lequel il offre souvent de curieux points de rencontre. Il ne semble pas avoir connu ou recherché l'exemple de Cézanne. Rien dans ses compositions ne permet de retrouver une trace du maître d'Aix. Max Slevogt a fortement étudié Manet. C'est le peintre de l'*Olympia* qui lui servit de guide, comme à nombres d'artistes allemands de la fin du xixe siècle, Max Liebermann, entre autres, plus âgé que lui de vingt et un ans. C'est dire que l'œuvre de celui-ci était déjà très important quand débutait Max Slevogt. Il a donc pu largement profiter des apports libérateurs de son grand aîné. La cause de la peinture vigoureuse et de facture libre était sinon complètement gagnée à cette époque en Allemagne, du moins quantité d'artistes s'orientaient dans cette voie nouvelle. Menzel, l'ancêtre, occupait toujours une place

souveraine, mais il ne faut pas oublier que lui-même, en dehors de ses tableaux historiques, avait signé des œuvres inspirées par la société de son temps : scènes de théâtre ou de jardins publics, et bien d'autres qui voisinaient de très près comme inspiration avec les réalistes français. À vrai dire l'exécution de ses œuvres restait assez prudente, n'offusquant personne. Ainsi connaissaient-elles un succès refusé à Manet. Max Slevogt signa un grand nombre de toiles : figures, scènes diverses, animaux du Jardin zoologique de Francfort, paysages ; il fut curieux de tous les milieux, de tous les aspects de la vie moderne : que ce soient les courses, les paysages ou le pittoresque oriental de la vie des bateliers du Nil où il avait séjourné en 1913. Partout il s'est montré original, vigoureux, en un mot une très forte personnalité artistique. Ses lithographies sont également très intéressantes. Max Slevogt appartient à une génération d'artistes allemands dans laquelle on rencontre bon nombre de peintres estimés à juste titre dans leur pays comme des maîtres. Ils n'ont pas comme les grands impressionnistes français créé une forme nouvelle d'art, mais ils ont produits des œuvres assez riches de qualité pour justifier pleinement une place enviable dans l'art de la deuxième moitié du xixe siècle. ■ J. B.

Bibliogr. : Emil Waldmann : *Max Slevogts graphische Kunst,* Ernst Arnold, Dresde, 1921 – Johannes Sievers, Emil Waldmann, Hans Jürgen Imiela : *Max Slevogt. L'Œuvre graphique imprimé. Gravures. Lithographies. Œuvres sur bois. 1890-1914,* vol. I, Heinz Moos, Heidelberg, Berlin, 1962, Alan Wofsy Fine Arts, San Francisco, 1990 – Hans Jürgen Imiela : *Max Slevogt. Une Monographie,* G. Braun, Karlsruhe, 1968 – in : *Dict. de la peinture allemande et d'Europe centrale,* Larousse, coll. *Essentiels,* Paris, 1990.

Musées : Berlin (Gal. Nat.) : *Portrait de l'artiste – Portrait de Mme Volle et de sa fille – Courses de chevaux – Messe funéraire des chevaliers de Saint-Georges – Vue de Neu-Cladox – Scène du cimetière de Don Juan – Scène de La Flûte enchantée – Paysage du Palatinat – Nature morte avec citrons – Les Vignes en fleur – Sardanapale – Portrait de Stumpf – Portrait de Sudermann – Portrait de Schmitt-Ott –* Berlin (Gal. mun.) : *Homo Sapiens –* Brême (Kunsthalle) : *Panthères noires* 1901 – *Portrait d'une dame – Maison de campagne – Portrait du musicien Ansorge – Fernando Cortez devant Montezuma du Mexique – Chasseurs sur la pentes – Les Panthères noires – Fraises –* Breslau, nom all. de Wroclaw (Mus. provinc.) : *Un cavalier – Paysage du Palatinat – Dame en bleu –* Chemnitz : *Dame en brun –* Cologne (Mus. Wallraf-Richartz) : *Dragon français à cheval –* Crefeld : *Portrait du baron Schirnding –* Dresde : *Le Chevalier et les dames du harem – La Danseuse Marietta – Portrait de Fuchs – La Danseuse Pawlowa – dix-sept vues d'Égypte –* Düsseldorf : *Étude de nu vu de haut –* Erfurt : *Ville à Godramstein –* Essen : *Paysage du Palatinat –* Francfort-sur-le-Main (Städel Inst.) : *Mme Aventiure – Lilas en fleurs – Songe d'une nuit d'été –* Halle (Mus. mun.) : *Portrait de Ph. von Fischer –* Hambourg : *Le Sénateur Oswald – Paysage sylvestre – Le Flet à Hambourg – Le Professeur Karl Voll en habits du dimanche –* Hanovre : *Vue de Francfort-sur-le-Main –* Kaiserslautern : *Paysage du Palatinat –* Karlsruhe (Kunsthalle) : *Porc égorgé –* Leipzig : *Portrait de l'artiste – Godramstein –* Linz (Neue Gal. der Stadt) – Mannheim (Kunsthalle) : *Tigre au repos – Paysage du Palatinat – Portrait de Kohl et de l'artiste – Le Jardinier et ses mauves – Paysage au début du printemps – La Veuve – Vue sur la campagne – Lisière de la forêt avec giroflées –* Munich : *L'Heure du repos – Shéhérazade – Portrait de Karl Voll – Portrait de Mme von Tschudi – Portrait du prince Luitpold, régent de la Bavière, quatre fois – Portrait de M. G. Conrad et de l'artiste – Scène d'église – Uniformes – La Montagne de Horsel – L'Entrée du port de Syracuse – Coin de jardin ensoleillé – Fruits – Terrasse à Neukastel –* Munich (Gal. mun.) : *Danaé – Mme Papenhagen –* Nuremberg (Gal. mun.) : *Portrait de l'artiste – Nature morte avec saumon – La Vente Huldschinsky –* Posen : *Portrait d'un cavalier –* Stettin : *Portrait de l'artiste – Portrait de Conrad Ansorge –* Stuttgart (Mus. Nat.) : *La Chanson du champagne – Étude de chaise – Baigneuse –* Stuttgart (Staatsgal.) : *Fils prodigue* 1868 – *Le Chanteur d'Andrade et de Don Juan* 1902 – Vienne (Gal. Mod.) : *Enfant au bain –* Wiesbaden (Mus. prov.) : *Portrait de Max Liebermann –* Wuppertal-Eberfeld : *Portrait de Mme Erler.*

Ventes Publiques : Londres, 23 mars 1962 : *Le bal masqué :*

GNS 850 – Vienne, 22 sep. 1964 : *Cahier d'esquisses*, suite de 15 aquar. et dess. aquarellés : **DEM 17 000** – Cologne, 8-9 déc. 1966 : *Vase au lilas blanc* : **DEM 40 000** – Munich, 1er déc. 1972 : *Portrait du général von Sichart* : **DEM 46 000** – Düsseldorf, 20 juin 1973 : *Paysage d'été* : **DEM 98 000** – Munich, 29 nov. 1974 : *Nature morte aux oranges* : **DEM 60 000** – Munich, 28 mai 1976 : *Orage d'automne* vers 1927, h/t (91x110) : **DEM 83 000** – Munich, 26 nov. 1977 : *Siesta* vers 1910, h/t (62x75) : **DEM 63 000** – Cologne, 5 déc 1979 : *Œillets rouges* 1904, h/t (77,5x62) : **DEM 36 000** – Heidelberg, 18 oct. 1980 : *L'amazone* vers 1908, encre de Chine aquarellée (32,5x42) : **DEM 4 200** – Cologne, 5 déc. 1981 : *La Fête des vendanges* 1902, h/cart. (28,5x48,5) : **DEM 12 000** – Munich, 26 nov. 1982 : *La course de trot* vers 1911-12, craie et reh. de blanc (15,5x24) : **DEM 3 200** – Zurich, 13 mai 1982 : *Paysage*, aquar. et d. Cr. (21,1x28,4) : **CHF 4 300** – Cologne, 2 juin 1984 : *L'homme au perroquet* 1901, h/t (100x81) : **DEM 800 000** – Hambourg, 5 juin 1985 : *Trabrennen* 1923, litho./ Chine, suite de treize (35,6x43,5) : **DEM 8 000** – Londres, 3 déc. 1985 : *Sada Yakko et l'enfant japonais* 1906, h/t (131,2x110,2) : **GBP 21 000** – Cologne, 31 mai 1986 : *Autoportrait à la palette* vers 1895, h/t (50x65) : **DEM 96 000** – Londres, 29 juin 1987 : *Garten in Godrammstein* 1910, h/t (100x81) : **GBP 180 000** – Munich, 26 oct. 1988 : *Chatte endormie avec son chaton*, h/t (46x54) : **DEM 55 000** – Londres, 21 oct. 1988 : *Attaque de cavalerie* 1899, encre/pap. (20,3x18,5) : **GBP 1 045** ; *Paysage*, h/cart. (43,8x49) : **GBP 7 150** – Londres, 27 nov. 1989 : *La route près de Godramstein* 1909, h/t (63,5x78,8) : **GBP 198 000** – Munich, 31 mai 1990 : *Carrière de pierre avec un wagonnet* 1910, h/t (62,5x77,5) : **DEM 156 200** – Berlin, 30 mai 1991 : *Portrait de Helen Lewin* 1917, h/t (36x25) : **DEM 22 200** – Berlin, 29 mai 1992 : *Chasseur dans un buisson de conifères*, h/t (50x60) : **DEM 49 720** – Berlin, 27 nov. 1992 : *Autoportrait* 1906, h/cart. (21,5x17,3) : **DEM 39 550** – Londres, 20 mai 1993 : *Bosquet à Neuchâtel* 1921, h/t (75x94,5) : **GBP 89 500** – Paris, 20 déc. 1993 : *Femme assise dans un fauteuil d'osier* 1921, h/t/pan. (90x110) : **FRF 270 000** – Munich, 27 juin 1995 : *Cheval blanc* 1903, h/t (65,5x65) : **DEM 23 000** – Londres, 11 oct. 1995 : *Graminées et Papillons* 1917, h/t (74,3x78,2) : **GBP 56 500** – Londres, 9 oct. 1996 : *Entrée du parc zoologique de Francfort* 1901, h/t (65x78) : **GBP 188 500** – Copenhague, 21 mai 1997 : *Euriolus 31 mars 1914*, aquar. (14x21) : **DKK 17 000**.

SLEWINSKI Ladislas ou Vladyslav

Né en 1854 à Bialynin-sur-la-Pilica. Mort le 24 mars 1918 près de Paris. XIXe-XXe siècles. Polonais.

Peintre de scènes de genre, portraits, paysages, paysages urbains, paysages d'eau, marines, natures mortes. Synthétiste.

Il étudia à l'École de Gerson à Varsovie, puis à l'École des Beaux-Arts de Cracovie (1883-1885) où il fut plus tard professeur en 1896. Il poursuivit ses études à Paris, à l'Académie Julian et à la Grande Chaumière. Il travailla chez Carolus Duran, à partir de 1885. Il rencontra ensuite Paul Gauguin qu'il accompagna à Pont-Aven en 1890. En 1905, il retourna en Pologne où il fonda un groupe artistique. Il revint en France en 1910 pour s'établir définitivement en Bretagne.

Plusieurs de ses œuvres ont figuré à des expositions collectives, à Paris : à partir de 1890 Champ de Mars, 1921 exposition d'Art Polonais au Salon de la Société Nationale des Beaux-Arts. Une exposition rétrospective, à titre posthume, lui fut consacrée à la mairie de Pont-Aven en 1961 ; une autre au Musée de Vannes en 1966.

On cite de lui plus de trois cents peintures, parmi lesquelles de nombreuses vues de Paris, notamment des quais de la Seine, et des types populaires de la Bretagne et de la Tatra. Il fut d'abord inspiré par les lois nouvelles du synthétisme de la fin du XIXe siècle, puis il éclaircit sa palette et affermit sa touche ; avec une période de tâtonnement durant son séjour en Pologne, période pendant laquelle il adopta momentanément ce que Gérald Schürr nomme la « grisaille brumeuse propre aux coloristes slaves ».

Bibliogr. : Gérald Schurr, in : *Les Petits Maîtres de la peinture 1820-1920, valeur de demain*, Les Éditions de l'Amateur, t. II, Paris, 1982.

Musées : Bromberg – Cattovice – Cracovie – Varsovie (Mus. des Beaux-Arts).

Ventes Publiques : Versailles, 18 juin 1972 : *Nature morte aux pommes et au verre*, h/t (28x44) : **FRF 4 000** – Londres, 29 juin 1972 : *Paysage d'automne* : **GBP 500** – Londres, 4 juil. 1974 : *Nature morte* : **GBP 800** – Paris, 20 oct. 1982 : *Remorqueurs et*

débardeurs sur les berges près du Pont des Arts à Paris, h/t (26x34) : **FRF 20 000** – Londres, 20 mai 1987 : *Tête de Bretonne*, cr. coul./traits de cr. noir (35x43) : **GBP 4 800** – Paris, 16 oct. 1988 : *Les quais de la Seine*, h/t (25x33) : **FRF 13 500**.

SLEZER John

D'origine hollandaise. Mort le 24 juin 1714 en Écosse. XVIIIe siècle. Britannique.

Graveur au burin, dessinateur et officier.

Il s'établit en Écosse en 1669.

SLIMANI Kheira

Née en 1964 à Alger. XXe siècle. Algérienne.

Peintre. Abstrait-lyrique.

Elle a participé à plusieurs manifestations culturelles en Algérie. Sa première exposition personnelle s'est tenue à Alger en 1989. Elle utilise indifféremment encre, peinture acrylique et peinture à l'huile pour réaliser des œuvres abstraites de grands formats où sont privilégiés le geste et la couleur.

SLINGELAND Cornelis Van ou Slingelant ou Slingerlant, Zeehaan

Né vers 1635. Enterré à Dordrecht le 16 avril 1686. XVIIe siècle. Actif à Dordrecht. Hollandais.

Peintre.

Il fut cuisinier, alla deux fois à Rome par mer et fut membre de la Confrérie de S. Pietersheeren en 1669.

SLINGELAND Lambert Van ou Slingelandt

Mort avant 1662. XVIIe siècle. Hollandais.

Paysagiste.

Il travailla à La Haye et à Dordrecht.

SLINGELAND Pieter Cornelisz Van ou Singelandt, Slinglandt, Slingerland, Slingelandt ou Slingelant

Né le 20 octobre 1640 à Leyde. Mort le 7 novembre 1691 à Leyde. XVIIe siècle. Éc. flamande.

Peintre de genre, portraits, intérieurs, peintre de miniatures, dessinateur.

Il fut élève de Gérard Dou dont il imita le style. Il entra dans la gilde de Leyde en 1661, et en devint doyen en 1691. Il eut pour élèves Jacob Van der Huys et Jan Frelius.

Slingeland ne le cède en rien à son maître pour « le fini » de l'exécution de ses tableaux.

Musées : Aix : *La couseuse* – Amsterdam : *Répétition de chant* – *Portrait d'homme* – *Portrait d'un jeune homme et d'une femme*, avec miniatures de W. Van Mieris – Berlin : *Portrait de jeune homme* – *Enfant pêchant à la ligne* – Caen : *Femme hollandaise* – Copenhague : *Riche intérieur hollandais* – *Jeune fille avec perroquet* – Dresde : *La leçon de musique* – *Vieillard offrant un coq à une jeune femme* – *Chanteuse au clavecin* – Dublin : *Portrait de femme* – *Portrait d'homme* – Florence : *Les bulles de savon* – Glasgow : *La visite du médecin* – *Réunion musicale* – Helsinki : *L'homme au verre de vin* – Leipzig : *Buveur* – Liège : *Le dîner* – Munich : *Femme cousant* – Paris (Mus. du Louvre) : *Famille hollandaise* – *Portrait d'homme* – *Ustensiles de cuisine* – La Madeleine – *Saint Jérôme* – Rennes : *Chat guettant un oiseau* – Rotterdam : *Johannes Van Crombrugge* – Saint-Pétersbourg (Mus. de l'Ermitage) : *Le déjeuner* – Schwerin : *Atelier de cordonnier* – *Violoniste* – *Vieux mendiant* – Stockholm : *Jeune femme à la citrouille* – Valenciennes : *Intérieur de cuisine* – Vienne (Mus. Czernin) : *Dame richement vêtue, enfant et servante*.

Ventes Publiques : Amsterdam, 1706 : *Une femme préparant des crêpes* : **FRF 240** ; *Une femme triant des betteraves* : **FRF 410** – Paris, 1771 : *Intérieur de cuisine* : **FRF 4 220** – Paris, 1817 : *Intérieur d'une chambre hollandaise* : **FRF 6 300** – Paris, 1837 : *Intérieur hollandais* : **FRF 5 250** – Paris, 1843 : *Intérieur hollandais* : **FRF 2 630** – Paris, 1858 : *Intérieur hollandais* : **FRF 4 000** – Paris, 1861 : *La leçon de musique* : **FRF 5 000** – Paris, 1862 : *L'école* : **FRF 1 625** – Paris, 6-9 mars 1872 : *La leçon de musique* : **FRF 5 200** – Paris, 1873 : *Portrait d'une dame et de sa petite fille* : **FRF 3 550** – Amsterdam, 1881 : *La dentellière* : **FRF 16 800** ; *La faiseuse de gâteaux* ; *Le Petit Messager*, ensemble : **FRF 7 875** – Paris, 1889 : *La dentellière* : **FRF 26 500** – Londres, 1896 : *Deux garçons, un chat et un oiseau en cage* : **FRF 8 920** – Paris, 25 mai 1905 : *Intérieur de cuisine* : **FRF 4 200** – Paris, 31 mai 1906 : *La leçon de musique* : **USD 225** – Paris, 11 et 12 mars 1908 : *Femme et enfant* : **FRF 3 100** – Londres, 8 juin 1910 : *Intérieur ; un gentilhomme est près d'une table* : **GBP 29** – Paris, 12 juin 1919 : *Portrait de femme* : **FRF 10 600** – Londres, 31 mai 1922 : *Intérieur d'un bureau* : **GBP 42** – Londres, 27 et 28 juin 1922 : *Cornelius Van Dalen*, pierre noire : **GBP 20** – Londres, 2 mars 1923 :

Ermite lisant : GBP 62 – Londres, 20 avr. 1923 : *Intérieur avec paysans buvant* : GBP 57 – Londres, 4-7 mai 1923 : *Femme à la mandoline* : GBP 367 – Londres, 30 mai 1930 : *Intérieur avec femme cousant* : GBP 210 – Paris, 15 mai 1931 : *Le message* : FRF 27 100 – Paris, 16 juin 1932 : *La leçon de musique* : FRF 1 600 – Paris, 4 juin 1937 : *La dentellière* : FRF 35 100 – Paris, 4 juin 1941 : *La marchande de volaille*, attr. : FRF 6 800 – Paris, 5 nov. 1941 : *Trois personnages dans une grange s'amusant avec une chouette*, attr. : FRF 3 600 – Londres, 13 fév. 1946 : *Jan Musschenbrock et sa femme* : GBP 1 800 – Paris, 8 déc. 1948 : *Portrait d'une jeune femme*, attr. : FRF 52 000 – Paris, 4 avr. 1949 : *Jeune fille au perroquet*, attr. : FRF 10 100 – Paris, 11 avr. 1951 : *Le joueur de vielle*, attr. : FRF 60 000 – Amsterdam, 1er mai 1951 : *Intérieur de cuisine* : NLG 2 000 – Paris, 1er juin 1951 : *Jeune femme dans sa cuisine*, attr. : FRF 60 000 – Paris, 24 mars 1955 : *La dentellière* : FRF 275 000 – Londres, 25 nov. 1970 : *Le luthier Jan Van Musschenbroek avec sa femme dans un intérieur* : GBP 3 000 – Paris, 20 déc. 1973 : *Jeune femme et jeune garçon dans une cuisine* : FRF 24 000 – Londres, 29 nov. 1974 : *Jeune garçon assis dans une niche* : GNS 7 500 – Amsterdam, 31 oct. 1977 : *Le retour de l'église*, h/pan. (41,3x35) : NLG 100 000 – Londres, 28 mars 1979 : *Deux jeunes garçons à une fenêtre*, h/pan. (26,5x20) : GBP 15 000 – Amsterdam, 18 nov. 1980 : *Un jeune garçon remplissant un pichet*, craie noire et traces de craie rouge reh. de blanc/pap. bleu (30x19) : NLG 4 200 – Paris, 17 juin 1982 : *Le départ pour la chasse*, h/t (97x94) : BEF 100 000 – Copenhague, 7 nov. 1984 : *Jeune femme au perroquet à la fenêtre*, h/pan. (24x18) : DKK 80 000 – Paris, 13 mai 1985 : *Portrait d'enfant à mi-corps* 1671, cr. noir/parchemin (17,5x14) : FRF 28 000 – Londres, 11 déc. 1985 : *La dentellière*, h/cuivre (28x21,5) : GBP 8 000 – Londres, 8 juil. 1987 : *Ermite assis au pied d'un arbre, lisant*, h/pan. (30x19) : GBP 20 000 – Stockholm, 15 nov. 1989 : *Couple assis près d'une table*, h. (17x13) : SEK 190 000 – Paris, 22 mai 1992 : *Portrait de femme en buste*, lav. d'encres noire et grise/velin (16,5x13,2) : FRF 7 500 – Londres, 8 juil. 1992 : *Dame et son enfant dans la cour d'une demeure campagnarde* 1681, h/pan. (31,4x24,1) : GBP 30 800 – New York, 14 oct. 1992 : *Portrait d'une dame en jupe de satin tenant un livre sur ses genoux* 1683, h/pan., haut arrondi (22,9x16,5) : USD 8 800 – Londres, 11 déc. 1992 : *Jeune femme épluchant des navets dans une cuisine*, h/pan. (24,2x21,7) : GBP 11 000 – Londres, 3-4 déc. 1997 : *Intérieur avec une femme, son enfant et sa domestique*, h/pan. (38,9x33,6) : GBP 17 250.

SLINGELANDT Pieter Jansz

xviie siècle. Travaillant à Amsterdam en 1678. Hollandais.
Sculpteur.

SLINGELANDT Quirin Ponsz Van

xviie siècle. Hollandais.
Paysagiste.
Membre de la gilde de La Haye au milieu du xviie siècle.

SLINGELANT. Voir SLINGELAND Pieter Cornelisz

SLINGENEYER Ernest ou Ernst

Né le 29 mai 1820 à Lochristi (Flandre-Orientale). Mort le 27 avril 1894 à Bruxelles. xixe siècle. Belge.
Peintre d'histoire, sujets religieux, figures, portraits.
Il fut élève de Gustave Wappers à Anvers. Il visita l'Afrique du Nord. Entré à la Chambre des Représentants en 1884, il en profita pour mener campagne contre la Société libre des Beaux-Arts qu'il considérait comme révolutionnaire. Il prônait la seule peinture d'histoire. Il fut membre de l'Académie de Bruxelles et décoré de l'ordre de Léopold.
On cite notamment de lui douze importantes compositions conservées à l'Académie des Beaux-Arts de Bruxelles relatant les principaux événements de l'histoire de la Belgique.

Ernest Slingeneyer 1800

Musées : Anvers : *Le martyre chrétien – Femme au bain* – Bruxelles (Mus. des Beaux-Arts) : *Bataille de Lépante – Le peintre F. A. Bossuet – Le compositeur F. J. Fétis* – Cologne : *Naufrage du Vengeur* – Tournai : *Le général Renard – Laure et Adolphe Van Cutsen – La baronne Van der Linden d'Hoogoorst.*

Ventes Publiques : Bruxelles, 1886 : *Souvenirs du désert* : FRF 410 – Paris, 24 juin 1926 : *Révolte de la Gaule* : FRF 1 000 – Paris, 8 oct. 1980 : *La marocaine au puits*, h/pan. (92x59) : FRF 11 500 – Londres, 17 nov. 1994 : *Deux Arabes en embuscade* 1852, h/t (92,1x73,4) :

GBP 8 050 – Paris, 12 juin 1995 : *Bédouine*, h/t (110x80,5) : FRF 125 000.

SLINGERLAND ou Slingerlant et Slinglandt. Voir aussi SLINGELAND

SLINGERLAND Adrianus

Né en 1893 à Zoeterwoude. xxe siècle. Hollandais.
Peintre de paysages animés, paysages urbains. Naïf.
Paysan, il peint naïvement des vues de rues, de bâtiments de son village et de la campagne environnante. Il s'essaye aussi à des compositions décoratives, d'arbres et d'oiseaux, finement détaillés comme une dentelle, un peu dans la manière de Loirand, peintre naïf nantais.
Bibliogr. : Dr. L. Gans, in : *Collection de peinture naïve Albert Dorne*, catalogue, Pays-Bas, s.d.

SLIOUCHINSKY Franz Ossiponovitch ou Sljoushinski

Mort le 1er juin 1864. xxe siècle. Russe.
Graveur.
Il fut élève de l'Académie de Saint-Pétersbourg.

SLIWICKI Walenty

Né vers 1765. Mort le 20 septembre 1857 à Varsovie. xviiie-xixe siècles. Polonais.
Peintre et lithographe.
Élève de M. Bacciarelli. Il grava des portraits de Polonais célèbres, des types populaires et des illustrations de livres.

SLIWINSKI Robert

Né en novembre 1840 à Lissa. Mort le 5 septembre 1902 à Breslau. xixe siècle. Allemand.
Paysagiste.
Élève de Brauner à Breslau et de l'Institut Städel à Francfort-sur-le-Main. Il se fixa à Breslau. Le Musée Provincial de cette ville conserve de lui *Paysage de montagne* et *Le château de Schweinhaus.*

SLIWINSKY Stanislaw

Né le 21 avril 1893 à Varsovie. xxe siècle. Polonais.
Peintre de paysages, architectures, peintre de décors de théâtre.
Il fit ses études à Varsovie et à l'Académie de Cracovie.
Musées : Cracovie – Posen – Prague.

SLIZIEN Rafal

Né le 27 juin 1804 à Bartniki Poloneczka. Mort le 20 mai 1881 à Wolna ou Lubow. xixe siècle. Polonais.
Peintre, médailleur et architecte.
Élève de Rustem. Il exécuta des portraits.

SLOAN John

Né le 2 août 1871 à Lock Haven (Pennsylvanie). Mort le 7 septembre 1951 à Hanover (New Hampshire). xxe siècle. Américain.
Peintre de nus, figures, paysages animés, paysages, graveur, illustrateur. Réaliste. Groupe des Huit, ou groupe de l'Ashcan School (école de la Poubelle).
Entre 1892 et 1894, John Sloan suivit les cours de l'Académie des Beaux-Arts de Philadelphie. Il travaillait régulièrement comme illustrateur de presse (L'*Inquirer* ; *Philadelphia Press*) puis concepteur de publicités et apprit par lui-même la technique de la gravure. Sur les conseils de Robert Henri, il se fixa à New York en 1904. Il fit partie du *Groupe des Huit* (The Eight). Politiquement engagé, Sloan rejoignit le parti socialiste en 1910 dont il fut le candidat cette même année à l'élection de l'Assemblée de l'État, mais pour laquelle il fut battu ; il se représentera en 1915. Il vendit sa première toile à l'âge de quarante ans. Il a commencé son enseignement à l'Art Student's League de New York en 1916, en fut élu président en 1931, démissionna l'année suivante pour rejoindre le bureau de l'École d'art Archipenko, puis revint à la League en 1935. En 1929, il fut élu à l'Institut National des Arts et Lettres. Son enseignement a marqué toute une génération d'artistes.
Il a participé à des expositions collectives, dont : 1901 Pennsylvania Academy Annual ; 1901 (avec entre autres Robert Henri) Allan Gallery, New York ; 1903 Society of American Artist ; 1905, puis régulièrement, Fondation Carnegie de Pittsburgh ; 1908, *Groupe des Huit*, New York Gallery, New York ; 1913 Armory Show, New York.
Il a montré ses œuvres dans des expositions personnelles, parmi lesquelles : la première en 1916, dans l'atelier de H. P. Whitney, New York ; 1916, Hudson Guild Social Center, New York ; 1917, régulièrement avec la galerie Kraushaar, New York ; 1936, expo-

sition de gravures au Whitney Museum, New York ; 1937, rétrospective de ses gravures, galerie Kraushaar, New York ; 1938, rétrospective, Addison Gallery of American Art, New York ; 1939, Wanamaker Galleries New York ; 1941, Musée du Nouveau-Mexique ; 1952, rétrospective, Whitney Museum of American Art, New York.

Il remporta, à partir de 1905, de nombreuses récompenses, notamment, en 1915, une médaille de bronze pour la gravure à l'exposition de la San Francisco Pan-Pacific, une médaille d'or pour la gravure en 1926, une médaille d'or pour la peinture décernée par l'Académie des Beaux-Arts de Philadelphie en 1931, une autre en 1950 par l'Académie des Arts et Lettres.

Les premières peintures de John Sloan datent de 1896-1897, ce sont des portraits. Robert Henri, considéré comme le chef de file d'une nouvelle génération de peintres, exerça sur lui une réelle influence. Il entendait reprendre la tradition réaliste d'Eakins pour l'associer à l'art et la vie de son temps. Dans la suite, les peintures comme les gravures à l'eau-forte de John Sloan, dont il est un des principaux représentants de son époque, s'inspirèrent et de l'actualité et de la réalité de la vie quotidienne parfois dans ses aspects misérables. Lorsqu'en 1907, la National Academy of Design refusa d'exposer ses œuvres, comme celles des peintres Luks et Glackens, Robert Henri, alors membre de cette académie, retira ses propres œuvres en signe de protestation. L'année suivante ces mêmes artistes et quelques autres qui se joignirent à eux, exposèrent ensemble. Cette exposition, qui fut la seule de ce groupement, fut connue plus tard sous le nom de *Groupe des Huit* (The Eight), que la critique new-yorkaise qualifia par dérision d'*Ash Can School* (École de la Poubelle) et dont les membres furent, outre Robert Henri, William J. Glackens, George Luks et John Sloan, Everett Shinn, Arthur B. Davies, Ernest Lawson et Maurice Prendergast. Dans ce groupement assez hétéroclite, Sloan s'attacha plus particulièrement à représenter la vie des rues. *Election Night in the Herald Square* (1907) avec ses teintes sombres, sa touche apparente, dépeint la foule, son mouvement, de même que *Fifth Avenue* (1909). *Woman's Work* (1911) est typique de ces sujets de la vie de tous les jours : une femme en train d'étendre du linge par un jour venteux ; de même que *Sunday, Girls Drying their Hair* (1912), des jeunes filles séchant leurs longs cheveux à l'air sur le toit d'un bâtiment. Cette dernière peinture fut exposée à l'Armory Show de 1913. En 1914, il s'installa à Manhattan dans un quartier populaire et observa ses nouveaux voisins en en faisant des esquisses.

L'œuvre peint et gravé de John Sloan est un rejet du conformisme du début de siècle, du conventionnalisme des sujets, une « démocratisation » de la peinture au profit de l'expression de la vitalité des occupations courantes, réelles. Le réalisme de John Sloan se garda néanmoins d'engager une réflexion sur la peinture elle-même, telle que la proposait l'avancée moderne dont il prit connaissance, en tant que participant, à la célèbre exposition de l'Armory Show en 1913 à New York. ■ J. B., C. D.

—John Sloan

Bibliogr. : Albert Gallatin : *Joan Sloan*, E. P. Dutton, New York, 1925 – Llyod Goodrich : *John Sloan*, New York, Macmillan, 1952 – David Scott : *John Sloan. Paintings, Prints, Drawings*, Watson-Guptill Publications, New York, 1953 – Peter Morse : *John Sloan's Prints. A Catalogue Raisonné of the Etchings, Lithographs and Posters*, Yale University Press, New Haven-London, 1969 – Jules David Prown, Barbara Rose : *La peinture américaine de la période coloniale à nos jours*, Skira, Genève, 1969 – in : *Dictionnaire universel de la peinture*, Le Robert, Paris, 1975 – *John Sloan, Prints, Drawings*, catalogue de l'exposition, Hood Museum of Art, Hanovre ; Dartmouth College ; University of Wisconsin, Madison ; Dayton Art Institute ; Memorial Art Gallery of the University of Rochester, 1981-1983 – Elzea Rowland : *John Sloan's Oil Paintings : a catalogue raisonné*, Newark, New Jersey, 1991 – in : *L'Art du XXᵉ siècle*, Larousse, Paris, 1991 – in : *Dictionnaire de l'art moderne et contemporain*, Hazan, Paris, 1992.

Musées : Boston (Mus. of Fine Arts) : *Pigeons* – Brooklyn – Chicago – Detroit – Hartford (Wadsworth Atheneum) : *Devant la fenêtre du coiffeur* 1907 – Los Angeles – New York (Metropolitan Mus. Art) : *Dust Storm, Fith Avenue* – New York (Whitney Mus. of American Art) – New York neuf pommes 1937 – Philadelphie – Rochester (Memorial Art Gal.) : *Election Night in Herald Square* 1907 – San Diego – Santa Fé – Washington D. C. – Wilmington (Art Mus.).

Ventes Publiques : New York, 20 avr. 1944 : *Commérages* : USD 925 – New York, 11 oct. 1961 : *Play on rocks* : USD 3 000 – New York, 27 jan. 1965 : *Carol aux rubans bleus* : USD 4 100 – New York, 16 mars 1967 : *Bord de mer* : USD 5 500 – New York, 10 déc. 1970 : *Famille dans une carriole se rendant à l'église* : USD 9 000 – New York, 8 déc. 1971 : *Le déjeuner aux fruits de mer* : USD 7 500 – New York, 24 mai 1972 : *La promenade en automobile* : USD 52 500 – New York, 12 déc. 1974 : *Portrait of Aline Rhone* : USD 1 200 – New York, 21 avr. 1977 : *Peintre à son chevalet dans un paysage* 1907, h/cart. (22,3x27,3) : USD 4 750 – New York, 28 sept 1979 : *Bath* vers 1915, monotype (22,2x17,2) : USD 5 000 – New York, 2 mai 1979 : *Nu assis*, cr. de coul. et mine de pb (30,5x22,8) : USD 1 300 – New York, 8 août 1980 : *Mrs. Wellington shrieked and stood transfixed...* 1906, mine de pb et cr. Conté (37x51) : USD 3 300 – New York, 25 avr. 1980 : *Plant de printemps : Greenwich Village* 1913, h/t (66x81,3) : USD 130 000 – New York, 24 sep. 1981 : *La Fabrication d'une actrice* 1908, fus. et reh. de blanc (40x31,8) : USD 1 800 – New York, 4 juin 1982 : *Tree by yellow Chama*, h/t (97x94) : USD 14 000 – New York, 15 mars 1984 : *Night Windows* 1910, eau-forte (13,6x18,1) : USD 3 000 – New York, 27 jan. 1984 : *The inspiration of Perot* 1906, pl. et lav. (43,1x55,2) : USD 5 000 – New York, 30 sep. 1985 : *Roof carpenter*, cr. et mine de pb (36,6x51,6) : USD 1 600 – New York, 30 mai 1985 : *Guadelupe church and moonlight* 1920, h/t (50,8x40,6) : USD 27 000 – New York, 4 déc. 1986 : *Play on the rocks* 1916, h/t (50,8x61) : USD 48 000 – New York, 1ᵉʳ oct. 1987 : *Jeune fille s'habillant* 1914, cr. Conté (20x24) : USD 1 700 – New York, 28 mai 1987 : *At a window overlooking Greenwich village* 1913, h/t (60,6x50,8) : USD 60 000 – New York, 26 mai 1988 : *Jeune fille rêveuse*, h/t (40,7x55,5) : USD 12 100 – New York, 24 juin 1988 : *Deux personnages dans un paysage*, h/t (23,5x28,8) : USD 7 975 – New York, 30 sep. 1988 : *Le Chapeau de modiste* 1935, h/cart. (66,2x45,6) : USD 19 800 – New York, 1ᵉʳ déc. 1988 : *Rochers, récifs et mer* 1917, h/t (66x81,3) : USD 33 000 – New York, 24 mai 1989 : *Ilots rocheux près de Gloucester*, h/t (50,8x61) : USD 16 500 – New York, 28 sep. 1989 : *Reddy dans une calanque*, h/t (51x61) : USD 26 400 – New York, 30 nov. 1989 : *En traversant Gloucester* 1917, h/t (61,6x51,4) : USD 209 000 – New York, 23 mai 1990 : *Femme au bol de cuivre*, h/rés. synth. (43,8x70,3) : USD 14 300 – New York, 30 mai 1990 : *Rosina*, h/rés. synth. (61x50,8) : USD 13 200 – New York, 26 sep. 1990 : *Paysage estival* 1908, h/t (23,8x27,9) : USD 11 000 – New York, 15 mai 1991 : *Thérèse tomba de tout son poids sur Rossignol*, encre/cart. (26x19,1) : USD 1 540 – New York, 23 mai 1991 : *Jeux dans les rochers* 1916, h/t (50,8x61) : USD 50 600 – New York, 6 déc. 1991 : *Nu assis jetant un coup d'œil en arrière*, h/t (81,3x66) : USD 60 500 – New York, 23 sep. 1992 : *Paysage de Santa Fé*, h/pan. (40,3x51,5) : USD 24 200 – New York, 27 mai 1993 : *Rose et Bleu*, h/t (61x50,8) : USD 19 550 – New York, 12 sep. 1994 : *Homme en colère*, cr. noir/pap. (31,8x25,4) : USD 2 645 – New York, 25 mai 1995 : *Bleecker Street le samedi soir*, h/t (66,7x81,3) : USD 855 000 – New York, 14 mai 1996 : *Nu endormi sur une couverture lavande* 1936 (55,9x61) : USD 12 650 – New York, 5 déc. 1996 : *Les Rochers de Wonson et Ten Pound Island*, h/t (50,8x61) : USD 87 750.

SLOANE Eric

Né en 1910. Mort en 1985. XXᵉ siècle. Américain.

Peintre de genre, figures, scènes et paysages animés, paysages d'eau, paysages de montagne.

Dans ses peintures de paysages, il se montrait attentif aux éclairages spécifiques des heures du jour et des saisons.

Musées : Oklahoma City (Nat. Hall of Fame) : *Taos Morada*.

Ventes Publiques : New York, 23 mai 1979 : *Paysage d'automne*, h/cart. (40x60,5) : USD 3 200 – New York, 29 jan. 1981 : *Voiliers et Nuages*, h/isor. (52x57,9) : USD 2 800 – New York, 26 oct. 1984 : *Fall foliage*, h/isor. (61x76,2) : USD 6 250 – New York, 24 avr. 1985 : *Pompanoosue bridge, Vermont*, h/isor. (58,5x68) : USD 4 400 – New York, 17 mars 1988 : *Vol d'oies au-dessus d'un lac*, h/t (40x50) : USD 2 970 – New York, 24 juin 1988 : *Le Survol des nuages* 1939, h/rés. synth. (47,5x70) : USD 1 870 – New York, 24 jan. 1989 : *Automne doré*, h/rés. synth. (41,2x112,5) : USD 7 150 – New York, 28 sep. 1989 : *Descente à ski*, h/pan. (91,5x121,3) : USD 9 350 – New York, 27 sep. 1990 : *Le pont couvert*, h/rés. synth. (51x61,5) : USD 8 800 – New York, 17 déc. 1990 : *Quatre skieurs*, h/t cartonnée (50,8x60,3) : USD 4 675 – New York, 14 mars 1991 : *Grange au soleil couchant*, h/rés. synth. (58,5x87) : USD 9 350 – New York, 26 sep. 1991 : *La Piste*, h/t cartonnée (51x61) : USD 3 850 – New York, 6 déc. 1991 : *Grange dans le*

Berkshire, h/rés. synth. (61x101,5) : **USD 19 800** – New York, 2 déc. 1992 : *Arrière-saison*, h/cart. (59,7x63,5) : **USD 4 620** – New York, 31 mars 1993 : *Grange en Pennsylvanie*, h/rés. synth. (55,9x71,1) : **USD 10 350** – New York, 27 mai 1993 : *La Saison de la pêche*, h/rés. synth. (90,2x116,2) : **USD 19 550** – New York, 22 sep. 1993 : *Personnage rapportant le sapin de Noël*, h/rés. synth. (59,6x83,4) : **USD 36 800** – New York, 13 sep. 1995 : *Été nostalgique*, h/rés. synth. (61x106,7) : **USD 24 150** – New York, 22-23 mai 1996 : *La Fin de l'été*, h./masonite (61x119,4) : **USD 20 700** ; *Grange en automne*, h/cart. (55,2x88,8) : **USD 19 550** – New York, 3 déc. 1996 : *Mad River*, h./masonite (45x61) : **USD 5 520** ; *Davos Slopes*, h./masonite (120,5x91) : **USD 9 200** – New York, 26 sep. 1996 : *Fin d'après-midi d'automne*, h./masonite (61x114,3) : **USD 19 550** – New York, 25 mars 1997 : *Pente suisse*, h./masonite (71,1x94,9) : **USD 3 737** – New York, 23 avr. 1997 : *Grange rouge en automne*, h./masonite (43,8x58,5) : **USD 6 900** – New York, 7 oct. 1997 : *La Grange Rouge*, h./masonite (61x83,7) : **USD 17 250**.

SLOANE Mary Annie
Née à Leicester. XIXᵉ siècle. Britannique.
Peintre de paysages, graveur, illustratrice.
Elle fut élève de Frank Short. Elle participa aux expositions de Paris, obtenant une mention honorable en 1902. Elle exposa des paysages à Londres à partir de 1889.
Musées : Canada (Gal. Nat.) – Londres (Victoria and Albert Mus.).

SLOANE Michaël ou Michel
XIXᵉ siècle. Actif au début du XIXᵉ siècle. Britannique.
Graveur.
Élève de Bartolozzi. Il a gravé des scènes de genre et des sujets d'histoire.

SLOB Jan Jansz
Né vers 1643 (?) à Edam. XVIIᵉ siècle. Hollandais.
Peintre verrier.
Élève de Jos. Oostfries. Il travailla à Hoorn.

SLOBO, pseudonyme de Slobodan Jevtic
Né en 1934 à Valjevo (Serbie). XXᵉ siècle. Actif depuis 1965 en France. Yougoslave.
Peintre. Fantastique.
Il a étudié l'architecture à la Faculté de Belgrade, la scénographie à l'Académie des Arts Appliqués de Belgrade. Il s'est fixé en Auvergne en 1969. Depuis 1984 il dirige l'Association pour le Musée d'Art Contemporain de Chamalières.
Il expose depuis 1957, participant à des expositions collectives en France, notamment au Salon Comparaisons à Paris et au Salon d'Auvergne à Clermont-Ferrand. Il montre ses œuvres dans des expositions personnelles, parmi lesquelles : 1971, Musée National, Valjevo ; 1977, Musée d'Art Moderne, Dubrovnik ; 1980, Maison des Congrès et de la Culture, Clermont-Ferrand ; 1984, Galerie du Musée d'Art Contemporain, Chamalières ; 1986, galerie Utopia, Saint-Étienne ; 1988, rétrospective (1958-1988), Parlement Européen, Strasbourg.
Le monde infini des astres et plus encore la voie lactée irisée, saisis dans des matières pigmentaires blanche, jaune, bleue et ocre, caractérisent la peinture de Slobo. Ses paysages fantastiques sont parfois structurés dans des pyramides, des cercles ou des architecture en trompe l'œil évoquant un mélange du temps.
Bibliogr. : Robert Liris, in : *Slobo 1958-1988*, catalogue de l'exposition rétrospective, Association Musée d'Art Contemporain de Chamalières, Chamalières, 1988.

SLOCOMBE Alfred
XIXᵉ siècle. Actif à Londres de 1865 à 1886. Britannique.
Peintre de fleurs, aquafortiste et aquarelliste.
Membre de la Royal Cambrian Academy. Il exposa à Londres, notamment à la Royal Academy, à la British Institution, à Suffolk Street, à la Old Water-Colours Society, de 1862 à 1887.

SLOCOMBE Charles Philip
Né en 1832. Mort le 24 septembre 1895. XIXᵉ siècle. Britannique.
Peintre de compositions animées, paysages, aquarelliste, graveur.
Il consacra une notable partie de sa vie à l'enseignement, à Somerset House et à South Kensington. Il fit surtout de la gravure originale, des paysages, particulièrement, et des reproductions d'après Rembrandt, J. Pettie, Frank Holl, etc. Il prit part aux principales expositions londoniennes de 1850 à 1882.
Musées : Londres (Victoria and Albert Mus.) : deux aquarelles.

Ventes Publiques : Paris, 8 déc. 1987 : *Scène médiévale 1872*, aquar. (51x72) : **FRF 14 500** – Paris, 11 juin 1993 : *Scène médiévale 1872*, aquar./pap. (54x75,5) : **FRF 12 000**.

SLOCOMBE Edward
Né en 1850 à Londres. XIXᵉ siècle. Britannique.
Peintre et graveur à l'eau-forte.
Membre de la Royal Society of Painter-Etchers. Il exposa à Londres de 1868 à 1904.
Ventes Publiques : Londres, 22 oct. 1986 : *La Danseuse du harem 1897*, aquar. reh. de gche (48x71) : **GBP 1 800**.

SLOCOMBE Frederick Albert
Né en 1847 à Londres. Mort vers 1920. XIXᵉ siècle. Britannique.
Peintre de sujets mythologiques, scènes de genre, paysages, peintre à la gouache, aquarelliste, graveur.
Frère de Charles Philip Slocombe. Il fut embre de la New Water-Colours Society et de la Royal Society of Painter-Etchers ; en 1909, il faisait partie du Comité. Il exposa à Londres de 1866 à 1916, particulièrement des eaux-fortes.

Fred Slocombe 1884

Ventes Publiques : New York, 24 mai 1985 : *Persée et Andromède*, aquar. et gche (59,8x44,5) : **USD 4 500** – New York, 24 mai 1989 : *La Cueillette des mûres 1879*, h/t (76,4x142,5) : **USD 12 100** – New York, 18-19 juil. 1996 : *Persée et Andromède*, aquar. et gche/pap. (60,3x44,5) : **USD 4 600**.

SLODKI Marcel ou Slodsky
Né le 11 novembre 1892 à Lodz, peut-être d'origine ukrainienne. Mort entre 1940 et 1944 en France. XXᵉ siècle. Polonais.
Peintre de paysages, portraits, graveur.
Il a été élève de l'Académie des Beaux-Arts de Munich. En 1916, à Zurich, il participa à l'exposition *Dada* au Cabaret Voltaire, dont il avait composé l'affiche. Il collabora à la revue du même titre. En 1917, il exposa à la galerie Dada de Zurich. Là se bornèrent ses activités dans le cadre du mouvement.
Il fut influencé par le postimpressionnisme et surtout l'expressionnisme allemand.
Bibliogr. : *Dada*, catalogue de l'exposition, Musée National d'Art Moderne, Paris, 1966.
Musées : Varsovie (Mus. Nat.).

SLODTZ Dominique François
Né le 20 mai 1711 à Paris. Mort le 11 décembre 1764 à Paris. XVIIIᵉ siècle. Français.
Peintre de paysages.
Huitième fils de Sébastien Slodtz et son douzième enfant. On ne cite pas d'ouvrage de lui. Il fut peintre des menus plaisirs du Roi et Conseiller de l'Académie Saint-Luc. Il prit part à l'exposition de l'Académie de 1761. On le mentionne habitant rue Saint-Lazare. Il fut le dernier représentant de la famille Slodtz.

SLODTZ Jean Baptiste
Né le 11 août 1699 à Paris. Mort le 9 septembre 1759 à Paris. XVIIIᵉ siècle. Français.
Peintre de paysages.
Quatrième fils de Sébastien Slodtz et son septième enfant. On ne sait rien de ses ouvrages. Le 21 novembre 1752, il obtint le brevet de garde des tableaux du duc d'Orléans Louis III, avec le titre de peintre surnuméraire. Il épousa Marie Barbe Carlier dont il eut trois filles. Il habitait le quai de la Mégisserie. Sa veuve épousa en 1771 Pierre Schoevaerts chevalier de Valcour, peintre et gentilhomme de l'archiduchesse Marie Elisabeth, gouvernante des Pays-Bas.

SLODTZ Paul Ambroise
Né le 2 juillet 1702 à Paris. Mort le 16 décembre 1758 à Paris. XVIIIᵉ siècle. Français.
Sculpteur et dessinateur.
Sixième fils de Sébastien Slodtz et son neuvième enfant. Élève de son père. Il fut agréé à l'Académie le 27 mai 1741 et reçu académicien le 29 novembre 1743. Adjoint à professeur le 26 mars 1746 ; professeur le 6 juillet 1754. Il exposa aux Salons de 1741 et 1742 *Un ange*, bronze pour le maître-autel de l'église de Sens ; et l'*Assomption de la Vierge*, statue argent, pour le couvent de la Flèche, de 1745 à 1750. Il exécuta des travaux pour les églises de Saint-Barthélémy, de Saint-Sulpice, de Notre-Dame et de Saint-

Merri. On voit de lui au Musée de Versailles un dessin *Salle de l'opéra du Palais de Versailles, Coupe et projet de décoration*. À la mort de son frère Sébastien Antoine, il obtint le brevet de survivance de sa charge de dessinateur de la Chambre et du Cabinet du Roi. Il habitait rue de Grenelle-Saint-Honoré.

SLODTZ René Michel, dit Michel-Ange

Né le 27 septembre 1705 à Paris. Mort le 26 octobre 1764 à Paris. XVIIIe siècle. Français.

Sculpteur.

Septième fils de Sébastien Slodtz et son dixième enfant. Il fut un brillant élève de l'École de l'Académie Royale. Ses camarades déjà le surnommèrent Michel-Ange, et il conserva toute sa vie ce surnom. Il obtint une troisième médaille en janvier 1722 ; une deuxième en janvier 1723 ; le deuxième grand prix lui fut décerné en 1724. C'est à tort que Bellier de la Chavignerie dit que le premier grand prix pour Rome lui fut décerné en 1726 ; il n'y eut pas de grand prix cette année-là, pas plus qu'en 1729. En 1725, Jean-Baptiste Lemoyne avait obtenu le premier grand prix de sculpture. Lors de la désignation des élèves pour Rome, son père, Jean-Louis Lemoyne, devenu vieux et infirme, exposa au duc d'Antin son désir que Jean-Baptiste ne le quittât pas. Le duc d'Antin désigna Slodtz pour le remplacer (voir *Correspondance des Directeurs de l'Académie de Rome, tome VII, page 398*). Le brevet le nommant pensionnaire, est du 12 mars 1728. Slodtz arriva à Rome la même année. Whenghels fait son éloge dans plusieurs lettres à M. d'Antin, et il eut après un certain temps une réputation suffisante pour que des travaux lui fussent confiés. On cite notamment deux bustes : *Une tête de Calchas* et une *Tête d'Iphigénie*, qui furent fort admirés. Il sculpta pour Saint-Pierre de Rome, une *Statue de saint Bruno refusant les honneurs de l'épiscopat*. Il fit dans l'église de Saint-Jean des Florentins le *Tombeau du marquis Caproni*. La renommée de Michel-Ange Slodtz gagna Paris ; les élèves, retour de Rome, vantaient son mérite, ajoutant que Bouchardon pourrait trouver en lui un sérieux rival. Il était à Paris en 1743, selon Cochin et, d'après la même autorité, il alla résider chez ses frères, beaucoup plus aisés que lui. La date de 1747 fournie par Diderot pour ce retour, et généralement adoptée par les biographes, s'applique évidemment à son retour du Dauphiné. Avant de rentrer en France, il alla à Carrare choisir les blocs de marbre pour le roi de France. Vers la même époque, il reçut la commande du cardinal d'Auvergne d'un monument pour la cathédrale de Vienne (Isère) destinée à recueillir ses restes et ceux de ses prédécesseurs. Slodtz en fit le modèle à Rome en 1742, et, à son retour en France, alla dans le Dauphiné en 1746 terminer cet important ouvrage. Nicolas Cochin accuse le comte de Caylus d'avoir nui à cet artiste, de l'avoir paralysé comme sculpteur. L'ordinaire bienveillance du graveur donne un grand poids à ses dires. Il est évident que René Michel Slodtz ne tint pas les promesses que semblaient faire ses débuts. Il fut agréé à l'Académie le 31 décembre 1749, mais n'atteignit pas le grade d'académicien. En 1750, il obtint une importante commande : *Le tombeau du curé Longuet de Gergy*, pour l'église Saint-Sulpice, dont il sculpta aussi les grandes figures du porche, un de ses plus importants ouvrages. Diderot en fit le plus grand éloge. En 1755, une pension de 600 livres lui fut allouée par le Roi et portée à 800 livres le 25 août 1762. Il eut après la mort de son frère Paul Ambroise la charge de dessinateur de la Chambre et du Cabinet du Roi. Michel-Ange Slodtz eut la gloire de former Houdon ; par son testament il lui légua 300 livres, disant que depuis huit ans, il travaillait sous sa direction. ■ G. B.

BIBLIOGR. : F. Souchal : *Les Slodtz. Sculpteurs et décorateurs du roi, 1685-1764*, De Boccard, Paris, 1968.

MUSÉES : PARIS (Mus. Jacquemart-André) : *Buste de Nic. Wleughem* – ROME (Église de Saint-Louis-des-Français) : un bas-relief – VERSAILLES (Mus.) : *Saint Louis servant les pauvres*, bas-relief.

VENTES PUBLIQUES : PARIS, 1765 : *Tombeaux*, quatre dess. : FRF 247 – PARIS, 1884 : *Le souper*, dess. au lav. d'encre de Chine : FRF 2 300 ; *Le bal*, dess. au lav. d'encre de Chine : FRF 2 260 – PARIS, 1894 : *Le bal du May*, aquarelle, attr. : FRF 3 800 – PARIS, 25 juin 1931 : *Danseurs en costumes de ballet*, pl. et lav. : FRF 950 – PARIS, 7 nov. 1997 : *Projet pour une urne funéraire avec deux lions enchaînés*, pl. et encre brune (21,5x14,2) : FRF 5 500.

SLODTZ Sébastien

Né en 1655 à Anvers. Mort le 8 mai 1726 à Paris. XVIIe-XVIIIe siècles. Français.

Sculpteur.

Sébastien Slodtz vint à Paris fort jeune, probablement après avoir passé par Rome, car on affirme qu'il y travailla. Il fut élève de Girardon. Il travailla pour Versailles et pour Trianon en 1688. Il fit partie de l'Académie Saint-Luc et y fut recteur. On cite de lui notamment, *Statue de la Foi*, et un bas-relief : *La Clémence et la Miséricorde*, pour la chapelle du château de Versailles ; un vase en marbre orné de fleurs et *Aristée et Protée*, groupe en marbre d'après Girardon ; *Annibal*, statue pour le jardin des Tuileries, terminé en 1720, actuellement au Louvre. *Vertumne*, statue pour Marly ; *Saint Ambroise*, statue et *Saint Louis envoyant des missionnaires en Orient*, bas-relief pour l'église des Invalides. Sébastien Slodtz épousa, vers 1689, suivant Jal, Madeleine Cucci, fille de l'ébéniste Domenicoluicci, qui travaillait aux Gobelins. Treize enfants naquirent de ce mariage : Madeleine, née probablement au début de 1692, morte le 8 octobre 1697 ; Sébastien René, aîné fut sculpteur et mourut avant 1726 – il n'est pas mentionné à côté de ses frères dans l'acte de décès de Sébastien ; une seconde Madeleine, morte au Vieux Louvre le 30 septembre 1705 ; Antoine Sébastien, sculpteur, mort le 25 septembre 1754, âgé de cinquante ans deux mois, ce qui le ferait naître vers novembre 1695 et non vers décembre 1694 comme le dit Jal ; Marie-Françoise, née le 28 janvier 1697, Girardon est son parrain, la femme de Honas est sa marraine ; Jean, né le 11 avril 1698 ; Jean-Baptiste, né au Vieux Louvre, le 11 août 1699 ; Guillaume, né le 15 août 1700, mort le 20 février 1702 ; Paul-Ambroise, né le 2 juillet 1702 ; René-Michel, né le 27 septembre 1795 – son frère Antoine-Sébastien est son parrain avec Catherine, fille du sculpteur René Chauveau ; Madeleine Denise, née le 16 mars 1709, dont la marraine fut la femme du peintre Louis-Michel Dumesnil, et qui mourut le 16 octobre de la même année ; Dominique-François, né le 20 mai 1711 ; Jules Charles, né le 11 juillet 1716.

Sébastien Slodtz eut un logement au Louvre vers 1699. Auparavant, il habita rue Froid-Manteau, en 1696, et rue du Coq (ensuite rue Marengo) en 1698. Le 16 juillet 1715, il marie sa fille Marie-Françoise, la filleule de Girardon, alors âgée de dix-huit ans et demi avec le paysagiste flamand Carel Van Valeus.
■ Geneviève Bénézit

SLODTZ Sébastien Antoine

Né vers novembre 1695 à Paris. Mort le 25 septembre 1754 à Paris. XVIIIe siècle. Français.

Sculpteur.

Deuxième fils de Sébastien Slodtz et son quatrième enfant. Il fut élève de son père. En 1726, il est mentionné comme sculpteur dans l'acte de décès de son père. On ne cite aucun de ses travaux. Bellier de la Chavignerie, en lui attribuant à tort la *Statue d'Annibal* sculptée par son père, dit qu'il fut employé dans la décoration des fêtes publiques. Il eut la charge de « dessinateur de la Chambre et du Cabinet du Roi », dont son frère Paul Ambroise hérita.

SLODTZ Sébastien René

Né vers 1693 à Paris. Mort avant 1726. XVIIIe siècle. Français.

Sculpteur.

Premier fils de Sébastien Slodtz et son second enfant. Il fut élève de son père et travailla comme sculpteur. On ne connaît aucun de ses travaux et il semble probable qu'il mourut très jeune.

SLOM André ou Slomszynski

D'origine polonaise. Mort le 27 décembre 1909 à Paris. XIXe siècle. Français.

Peintre et dessinateur.

Il travailla dans des périodiques parisiens.

VENTES PUBLIQUES : PARIS, 1895 : *La Tour Eiffel*, dess. : FRF 27.

SLOM Olga ou Slomszynska

Née le 29 mars 1881 à Vevey. Morte le 29 juillet 1941 à Paris. XXe siècle. Suisse.

Peintre de scènes de genre, paysages animés, paysages, paysages d'eau.

Elle eut pour maîtres son père, André Slom, ainsi qu'E. Grasset et J. B. Duffaud. Elle exposa au Salon des Artistes Français de Paris, dont elle fut sociétaire. Elle obtint diverses récompenses : une mention en 1912, une médaille d'argent et le prix Marie Bashkirtseff en 1920, ainsi que le prix Hyde de la Société des Peintres Orientalistes Français. Ses œuvres furent acquises par l'État Français en 1910, 1912, 1914, etc.

Elle fit de nombreux voyages à la recherche de ses sujets favoris qu'étaient les stations balnéaires aussi bien en bord de mer que de lac. Elle a notamment beaucoup peint les rives du Lavaux en Suisse. Son style est très personnel, avec un raffinement et un

charme féminin, saisissant l'ambiance de divertissement insouciant et de jouissance de la vie qui va de pair avec les lieux de villégiature.

SLOMAN Joseph
Né le 30 décembre 1883 à Philadelphie (Pennsylvanie). XX[e] siècle. Américain.
Peintre de genre, portraits, peintre à la gouache, sculpteur, dessinateur, illustrateur.
Il fut élève de Howard Pyle, de B. W. Clinedinst et de Clifford Grayson.
VENTES PUBLIQUES : NEW YORK, 24 juin 1988 : *Adèle 1968,* h/cart. (60x40) : **USD 1 100** – NEW YORK, 18 déc. 1991 : *Voyageur du métro,* gche et cr./pap. journal (45,1x28,6) ; *Portrait de Ruth,* h/rés. synth. (61x45,8) : **USD 1 320.**

SLOMINSKI Andreas
Né en 1959 à Meppen. XX[e] siècle. Allemand.
Auteur d'installations. Conceptuel.
Il vit et travaille à Hambourg.
Il participe à des expositions collectives, parmi lesquelles : 1988, Aperto 88, Biennale de Venise ; 1989, Berlin März 1990, Berlin ; 1991, Centre d'art contemporain, Le Magasin, Grenoble ; 1993 *Parcours européen III Allemagne,* au Musée d'Art Moderne de la Ville de Paris ; 1997 Musée d'art moderne de la ville de Paris.
Il montre ses œuvres dans des expositions personnelles, dont : 1987, 1989, Produzentengalerie, Hambourg ; 1988, 1991, Kabinett für aktuelle Kunst, Bremerhaven.
Une de ses séries d'œuvres a pour thème la notion de piège, dont il manie les paradoxes, piège visuel, mental, physique, à l'aide d'objets *ready made* représentatifs.
BIBLIOGR. : In : Catalogue de l'exposition *Parcours européen III Allemagne,* Musée d'Art Moderne de la Ville, Paris, 1993.

SLOOT Jentje Van der
Né en 1881. Mort en 1963. XX[e] siècle. Hollandais.
Peintre. Naïf.
Il fut représentant de commerce, tenancier de café, paysan. Il peignit la campagne hollandaise, ses cours d'eau et ses côtes. Il avait un sens spécial de la mise en page, usant, ce qui est rare chez les naïfs, d'effets de clair-obscur.
BIBLIOGR. : Dr. L. Gans, in : *Collection de peinture naïve Albert Dorne,* catalogue, Pays-Bas, s. d.

SLOOTH Jan
XVII[e] siècle. Hollandais.
Peintre.
Il était apprenti de Paulus Moreelse en 1619.

SLOOTS Jan
Né en 1636 à Malines. Mort le 23 janvier 1690 à Malines. XVII[e] siècle. Éc. flamande.
Peintre d'animaux.
Il fut élève de F. Van Orsagghem. Il peignit avant tout des oiseaux et d'autres petits animaux.
VENTES PUBLIQUES : LONDRES, 16 mai 1984 : *Intérieur de cuisine,* h/t, une paire (26x39) : **GBP 2 500.**

SLOOVERE Georges de
Né le 4 août 1873 à Bruges. Mort en juin 1970 à Bruges. XX[e] siècle. Belge.
Peintre de paysages, portraits, scènes de genre.
Il fut élève des Académies des Beaux-Arts de Bruges et Bruxelles. Il est resté attaché à sa ville natale. Il eut entre les deux guerres une certaine importance au sein de l'École de Bruges, où il était professeur à l'Académie.
Paysagiste, il affectionna de peindre les sous-bois.
BIBLIOGR. : In : *Diction. Biogr. illustré des Artistes en Belgique depuis 1830,* Arto, Bruxelles, 1987.
MUSÉES : BRUGES.
VENTES PUBLIQUES : LOKEREN, 10 oct. 1992 : *Fleurs,* h/t (60x50) : **BEF 65 000** – LOKEREN, 20 mars 1993 : *Paysan sur ses terres,* h/t (100x64) : **BEF 60 000** – LOKEREN, 15 mai 1993 : *Les azalées,* h/t (100x80) : **BEF 480 000.**

SLOTHAUSEN Ferdinand
XVII[e] siècle. Actif à Marsberg à Fritzlar en 1682. Allemand.
Peintre de figurines.

SLOTHOUWER H. J.
Né en 1809 à Thiel. XIX[e] siècle. Hollandais.
Portraitiste.
Élève de Oosterhoudt. Il travailla à Amersfoort, à Nymègue, à Rotterdam et à Utrecht et, à partir de 1841, en Allemagne.

SLOTT-MÖLLER Agnes, née Rambusch
Née le 10 juin 1862 à Copenhague. Morte le 11 juin 1937 à Lögismose. XX[e] siècle. Danoise.
Peintre d'histoire, scènes mythologiques, sculpteur, décoratrice, écrivain.
Femme de Harald Slott-Möller. Elle fut élève de P. S. Kroyer à Copenhague. Elle subit l'influence des préraphaélites. Elle a réalisé un portrait au crayon représentant Georg Brandes.
MUSÉES : AALBORG – MARIBO – ODENSEE – RANDERS – RIBBE – TONDERN.
VENTES PUBLIQUES : COPENHAGUE, 20 févr 1979 : *Den doende Faestemand 1904,* h/t (84x135) : **DKK 13 000** – COPENHAGUE, 27 jan. 1981 : *Henrik Harpestreng cueillant des fleurs,* h/t (140x100) : **DKK 6 500** – COPENHAGUE, 16 avr. 1985 : *Cavalier dans une forêt enchantée,* h/t (106x153) : **DKK 32 000** – STOCKHOLM, 15 nov. 1988 : *Paysage danois près d'un lac en été,* h. (52x102) : **SEK 14 000** – COPENHAGUE, 25 oct. 1989 : *Une prairie en été 1916,* h/t (46x60) : **DKK 7 000** – STOCKHOLM, 19 mai 1992 : *Archipel danois en été,* h/t (52x102) : **SEK 10 000** – COPENHAGUE, 7 sep. 1994 : *Fête populaire avec un jeune couple 1922,* h/t (61x41) : **DKK 4 000** – LONDRES, 17 nov. 1995 : *La famille de l'artiste dans un salon le soir 1885,* h/t (77,5x92,5) : **GBP 4 600** – COPENHAGUE, 14 fév. 1996 : *Embarquement pour le fjord de Flensborg 1925,* h/t (70x122) : **DKK 9 000.**

SLOTT-MÖLLER Harald ou Georg Harald
Né en 1864. Mort en 1937. XIX[e]-XX[e] siècles. Danois.
Peintre de genre, décorateur, écrivain d'art.
Époux d'Agnes Slott-Möller. Il participa aux expositions de Paris. Il obtint une médaille de bronze en 1905 à l'Exposition universelle. Il fut un représentant du courant néoromantique. Il a réalisé plusieurs portraits de l'écrivain et critique littéraire danois Georg Brandes.
MUSÉES : AALBORG : *Deux portraits* – COPENHAGUE : *Les Indigents* – FLORENCE (Mus. des Offices) : *Portrait de l'artiste* – FREDERICKSBORG : *Portrait de l'écrivain Helge Rode* – MARIBO : *Portrait de la fiancée de l'artiste.*
VENTES PUBLIQUES : COPENHAGUE, 21 nov. 1974 : *Jeune fille dans un paysage :* **DKK 6 200** – COPENHAGUE, 3 juin 1980 : *Sankt Hans Nat,* h/t (66x84) : **DKK 11 000** – COPENHAGUE, 25 jan. 1984 : *Jeune fille cueillant des fleurs 1924,* h/t (46x82) : **DKK 12 000** – LONDRES, 28 nov. 1986 : *Jeune femme à sa fenêtre,* h/t (85x69) : **GBP 13 500** – LONDRES, 24 mars 1988 : *Daim à la tombée du jour 1901,* h/t (44,5x70,5) : **GBP 6 600** – COPENHAGUE, 5 avr. 1989 : *Un fjord en été, étude de paysage,* h/bois (41x70) : **DKK 4 000** – LONDRES, 29 mars 1990 : *La salle de billard 1908,* h/t (41x61) : **GBP 14 850** – LONDRES, 29 nov. 1990 : *Georg Brandes à l'Université de Copenhague 1889,* h/t (92x81) : **GBP 36 300** – COPENHAGUE, 6 mars 1991 : *Paysage avec trois enfants,* h/t (71x90) : **DKK 10 000** – LONDRES, 17 mai 1991 : *Sur la plage 1907,* h/t (47,8x84,5) : **GBP 8 800** – NEW YORK, 20 fév. 1992 : *Le poète Holger Drachman entouré par les muses,* h/t (119,4x200,7) : **USD 11 000** – LONDRES, 19 nov. 1993 : *Desenzano 1910,* h/t (47,9x62,6) : **GBP 5 750** – COPENHAGUE, 6 sep. 1993 : *Intérieur avec vue sur le lac de Garde 1910,* h/t (49x63) : **DKK 32 000** – NEW YORK, 20 juil. 1994 : *Noli me Tangere,* h/t (174,6x151,1) : **USD 3 450.**

SLOTZ. Voir SLODTZ

SLOUKA
Né en Moravie. Mort le 11 mars 1868 à Prossnitz. XIX[e] siècle. Autrichien.
Peintre de sujets religieux.
Il peignit plusieurs tableaux d'autel pour des églises de Prossnitz.

SLOUS George
XVIII[e]-XIX[e] siècles. Travaillant à Londres de 1791 à 1839. Britannique.
Peintre et miniaturiste.
Père de Henry Courtney Slous. Il peignit des portraits, des tableaux de genre et des paysages.

SLOUS Henry Courtney ou Selous
Né en 1811 à Deptford. Mort le 24 septembre 1890 à Beaworthy. XIX[e] siècle. Britannique.
Peintre d'histoire, sujets allégoriques, scènes de genre, portraits, paysages, graveur.
Fils de George Slous, il fut élève de J. Martin. Il peignit des vues de Suisse, d'Angleterre et du Rhin, des scènes historiques et des illustrations, pour des tragédies de Shakespeare. Il exposa à la Royal Academy sous le nom de Slous de 1818 à 1831 et sous celui

de Selous de 1838 à 1885. Il grava de nombreuses planches au trait.

Musées : LIVERPOOL : *Vallée de Suisse* – LONDRES (Mus. Victoria and Albert) : *Inauguration de l'Exposition Universelle dans le Hyde Park de Londres en 1851* – SHEFFIELD : *Couple d'amoureux.*

Ventes Publiques : NEW YORK, 23 mai 1990 : *Allégories de la Pureté et de la Vanité*, h/t, une paire (chaque 91,5x40,3) : **USD 23 100** – LONDRES, 15 juin 1990 : *Le marché aux fleurs de la place Saint-Marc près des colonnes de Saint-Théodore à Venise*, h/t (65x55) : **GBP 5 500.**

SLOUTSKAÏA Lija ou **Slutskaja**
Née le 16 mai 1899 à Usun-Ada. XXe siècle. Active en Suisse. Russe.
Peintre, dessinatrice, graveur.
Elle fut élève de l'Académie des Beaux-Arts de Munich. Elle s'établit en Suisse en 1914.

SLOVNIK Josef
Né le 9 février 1881 à Saint-Veit (près de Ljubljana). XXe siècle. Actif en Allemagne. Yougoslave.
Peintre, décorateur, écrivain d'art.
Il étudia à Düsseldorf et Karlsruhe. Il exécuta des tableaux d'autel pour les églises de Dübislar, d'Elberfeld et d'Erkrath.

SLUCE J. A.
XIXe siècle. Travaillant à Londres de 1833 à 1837. Britannique.
Portraitiste.

SLUIJTER. Voir **SLUYTER**

SLUIJTERS. Voir **FEURE Georges de**

SLUIJTERS Johannes Bernardus Carolus, dit **Jan** ou **Sluyters**
Né le 17 décembre 1881 à Hertogenbosch (Bois-le-Duc). Mort en 1957 à Amsterdam. XXe siècle. Hollandais.
Peintre de compositions à personnages, figures, nus, portraits, intérieurs, paysages, natures mortes, fleurs, peintre à la gouache, aquarelliste, dessinateur. Expressionniste.
Il fut élève de l'Académie des Beaux-Arts d'Amsterdam, dont, en 1904, il remporta le Prix de Rome. Il voyagea donc en Italie, et aussi en Espagne et en France en 1906-1907. Il connut Piet Mondrian à partir de 1906 avec lequel il peignait souvent en plein air. En 1911, il se fixa à Amsterdam. En 1915-1916, il fit un séjour prolongé à Staphorst où il rencontra Le Fauconnier.
En 1909, il exposa avec Mondrian au Stedelijk Museum d'Amsterdam ; il convient de noter qu'alors Mondrian était encore loin de l'abstraction néoplasticiste. En 1910, il fonda avec Cornelis Spoor, Piet Mondrian et Jan Toorop le *Moderne Kunstring* (Cercle d'art). Il a figuré à l'exposition *Art, Pays-Bas, XXe siècle – La Beauté exacte, de Van Gogh à Mondrian*, au Musée d'Art Moderne de la Ville de Paris en 1994. La première importante exposition personnelle présentant son œuvre fut organisée au Stedelijk Museum d'Amsterdam en 1927.
Ses débuts furent marqués par un postimpressionnisme alors dominant. Très rapidement, il substitua à cette influence tardive celle de Van Gogh et de l'expressionnisme, traditionnellement constant et efficient dans les pays du nord et de l'est, renforcée, dans son cas, par le fauvisme français. À partir de ce moment, il n'usa plus que de couleurs claires et vives. Sluijters fut aussi sensible à l'œuvre de Gauguin, au cubisme, au futurisme, apte à assimiler à son propre usage à peu près tous les courants artistiques de son temps, qu'il conciliait dans ses thèmes également divers, figures, nus, nombreux portraits, dans des intérieurs et des paysages, notamment au clair de lune entre 1910 et 1912. Lors de son séjour à Staphorst, en 1915-1916, il réalisa ce qui est souvent considéré comme le plus important de son œuvre, en tout cas le plus émouvant. Il peignit la réalité sombre de la vie quotidienne des paysans hollandais, dans des compositions d'une construction serrée, les attitudes et les visages des personnages fortement expressifs, l'ensemble peint dans des bruns sombres avec des éclairs de lumière en clair-obscur, non sans parenté avec les peintures de Nuenen de Van Gogh en 1885. Ensuite et jusqu'à sa mort, il revint à des sujets plus sereins, mais qu'il continua de traiter avec une vigueur graphique et chromatique intermédiaire entre fauvisme et expressionnisme, confirmant l'importance de son œuvre dans l'expressionnisme hollandais du début de siècle. ■ Jacques Busse

JAN SLUYTERS (signature)

BIBLIOGR. : Michel Ragon, in : *L'Expressionnisme*, in : *Histoire générale de la Peinture*, tome 17, Rencontre, Lausanne, 1966 – Raoul-Jean Moulin, in : *Diction. Univers. de l'Art et des Artistes*, Hazan, Paris, 1967 – in : *Dictionnaire universel de la peinture*, Le Robert, Paris, 1975 – in : Catalogue de l'exposition *Art, Pays-Bas, XXe Siècle – La Beauté exacte, de Van Gogh à Mondrian*, Musée d'Art Moderne de la Ville de Paris, 1994.

MUSÉES : AMSTERDAM (Stedelijk Mus.) : *Portrait de Mme J. Van der Vuurst de Vries-Godin* 1914 – *Autoportrait* 1924 – *La Joie de peindre* 1946 – ANVERS (Mus. roy.) – DORDRECHT – EINDHOVEN (Van Abbe Mus.) : *Paysage* 1910 – *Liseuse* 1911 – *Portrait de Germ de Jong* 1933 – HAARLEM (Mus. Frans-Hals) : *Paysans de Staphorst* 1917 – LA HAYE (Stedelijk Mus.) : *Chambre à coucher d'enfant* 1910 – *Clair de lune à Laren II* 1911 – *La Famille du peintre* 1922 – *Chrysanthèmes* 1925 – *Nu* 1933 – *Nature morte au nu debout* 1933 – OTTERLO (Mus. Kröller-Müller) : *Terrain d'usines au crépuscule* 1908 – *Fleur dans un vase* 1912 – *Femme nue de dos* 1919 – *Lamentation du Christ* 1925 – *Don Quichotte* 1939.

VENTES PUBLIQUES : LONDRES, 23 avr. 1971 : *Village sous la neige* : **GNS 380** – AMSTERDAM, 27 avr. 1976 : *Nu couché*, aquar. (26x46,5) : **NLG 6 200** – AMSTERDAM, 7 sep. 1976 : *Léda et le Cygne* 1903, h/t (53x94) : **NLG 4 200** – AMSTERDAM, 28 juin 1977 : *Nu assis*, aquar. (36x34) : **NLG 4 000** – AMSTERDAM, 26 avr. 1977 : *Nature morte aux fleurs*, h/t (49,5x39,5) : **NLG 16 000** – AMSTERDAM, 24 avr 1979 : *Cyclistes dans un paysage d'été* vers 1916, h/t (50,3x70) : **NLG 50 000** – AMSTERDAM, 2 oct. 1981 : *Nu couché*, h/t (104x80) : **NLG 50 000** – AMSTERDAM, 24 oct. 1983 : *Maternité*, aquar. (43x33) : **NLG 4 800** – AMSTERDAM, 6 juin 1983 : *Nu assis*, h/t (77,2x56) : **NLG 26 000** – AMSTERDAM, 5 juin 1984 : *Nu assis* 1916, craie noire et lav. (43x32,5) : **NLG 3 000** – AMSTERDAM, 18 mars 1985 : *Nature morte aux fleurs*, h/t (75x67,5) : **NLG 10 500** – AMSTERDAM, 8 déc. 1988 : *Portrait d'une fillette sur un balcon*, h/t (47,5x33) : **NLG 3 220** ; *Bouquet de fleurs d'été dans un vase*, h/t (71,5x58) : **NLG 16 100** ; *Glaïeuls et fleurs d'été dans un vase*, h/t (90,5x80) : **NLG 55 200** – AMSTERDAM, 10 avr. 1989 : *Fleurs dans un vase* (105x93) : **NLG 34 500** – AMSTERDAM, 24 mai 1989 : *Clair de lune* 1912, h/t (80x126) : **NLG 1 092 500** – AMSTERDAM, 13 déc. 1989 : *L'atelier du sculpteur* 1909, h/t (105x92,5) : **NLG 276 000** – AMSTERDAM, 10 avr. 1990 : *Paysage de dunes* 1909, h/t (40,4x50,2) : **NLG 178 250** – AMSTERDAM, 22 mai 1990 : *Nu assis de trois quarts* 1912, h/t (76,5x70) : **NLG 322 000** – AMSTERDAM, 12 déc. 1990 : *Portrait de Dora Schrama assise de trois quarts* 1952, h/t (82x62,5) : **NLG 13 800** ; *Nature morte de fleurs* 1912, h/t (128x94) : **NLG 322 000** – AMSTERDAM, 5-6 fév. 1991 : *Femmes dansant*, h./enduit (480x539) : **NLG 3 450** – AMSTERDAM, 22 mai 1991 : *Deux nus féminins dans un intérieur*, h/t (48x53) : **NLG 71 300** – AMSTERDAM, 17 sep. 1991 : *Portrait de Ysbrand Hiddes Galema* 1946, h/t (100x85) : **NLG 8 050** – AMSTERDAM, 11 déc. 1991 : *Clair de lune* 1912, h/t (41x33,5) : **NLG 69 000** – AMSTERDAM, 12 déc. 1991 : *Nu allongé*, encre et gche/pap. (20,5x27,5) : **NLG 1 725** – AMSTERDAM, 19 mai 1992 : *Portrait cubiste de femmes*, h/t (107x95) : **NLG 172 500** – AMSTERDAM, 10 déc. 1992 : *Largo II*, h/t (65,5x51,5) : **NLG 115 000** – AMSTERDAM, 26 mai 1993 : *Jeune Femme assise à demi-nue*, h/t (123x94) : **NLG 69 000** – AMSTERDAM, 14 sep. 1993 : *Portrait de jeune enfant*, fus. et aquar./pap. (43x34) : **NLG 1 725** – AMSTERDAM, 8 déc. 1993 : *Un fiacre le soir* 1911, h/t (33,5x41) : **NLG 132 250** – AMSTERDAM, 1er juin 1994 : *Portrait d'un Noir*, h/t (146x106,5) : **NLG 23 000** – AMSTERDAM, 31 mai 1995 : *Portrait de Greet Van Cooten* 1910, h/t (42x33,5) : **NLG 115 319** – AMSTERDAM, 4-5 juin 1996 : *Paysage avec arbres* vers 1908, h/t (40,5x32,2) : **NLG 37 760** ; *Intérieur*, cr. noir et coul./pap. (26x20) : **NLG 2 530** ; *Régate*, h/cart. (25,5x72) : **NLG 63 250** – AMSTERDAM, 10 déc. 1996 : *Nu*, cr. et aquar./pap. (26x19,5) : **NLG 4 612** ; *Greet Van Cooten en chapeau* vers 1910, h/t (53x42) : **NLG 69 192** – AMSTERDAM, 17-18 déc. 1996 : *Gare de Sloterdijk* 1909, h/t (42,5x52) : **NLG 35 400** – AMSTERDAM, 2 déc. 1997 : *Nu lisant* vers 1908-1910, cr. past./pap. (12,5x25) : **NLG 11 532** ; *Femme élégante à la chaîne noire* 1915, h/t (91x66) : **NLG 172 980** – AMSTERDAM, 2-3 juin 1997 : *Nu* 1911, h/t (91x62) : **NLG 584 100** – AMSTERDAM, 2-3 juin 1997 : *Portrait de femme*, (60x50) : **NLG 70 800** – AMSTERDAM, 4 juin 1997 : *Nature morte florale* vers 1936, h/t (110x95) : **NLG 138 384** – AMSTERDAM, 1er déc. 1997 : *Montreux la nuit, lac de Genève* 1954, h/t (64,5x78,5) : **NLG 330 400.**

SLUIS Jacobus ou **Jacob Van der** ou **Sluys**
Né vers 1660 à Leyde. Enterré à Leyde le 15 septembre 1732. XVIIe siècle. Éc. flamande.
Peintre de genre, intérieurs.
Il fut élève de A. de Voys et P. v. Huizeland. Il entra en 1685 dans

la gilde de Leyde. On cite de lui deux *Allégories*, ainsi qu'un portrait.

Musées : Leyde : *Nymphes au bain.*

Ventes Publiques : Amsterdam, 18 mai 1707 : *Un seigneur galant et une demoiselle :* FRF 38 – Paris, 1888 : *Intérieur d'auberge :* FRF 3 050 – Stockholm, 29 mai 1991 : *Bonimenteur exibant des pièces de monnaie,* h/pan. (19x19) : SEK 15 000.

SLUITER Pieter ou Sluyter
Né peut-être en 1675 à Amsterdam. Mort sans doute après 1713 à Amsterdam. XVIIIe siècle. Hollandais.
Graveur au burin.
Probablement élève de Petrus Schenk. Il grava des portraits et des illustrations de livres.

SLUITER Willy
Né le 24 mai 1873 à Amersfoort. Mort en 1949. XXe siècle. Hollandais.
Peintre de genre, graveur.
Il fut élève de l'Académie de Rotterdam. Il a participé aux Expositions de Paris. Il obtint une médaille de bronze en 1900 lors de l'Exposition universelle.

Willy Sluiter

Musées : Dordrecht : *Les sages du vieux Dordrecht* – La Haye : *Portrait du sculpteur Ch. Van Wijk* – Rotterdam (Mus. Boymans) : *À la plage.*

Ventes Publiques : Londres, 13 mars 1980 : *Carriole dans les dunes,* aquar. et gche (26,7x34,3) : GBP 420 – New York, 11 fév. 1981 : *Le Départ des pêcheurs,* gche (42x53) : USD 2 100 – Amsterdam, 4 avr. 1988 : *Femme de pêcheur cousant près d'une fenêtre à Volendam* (46,5x47,5) : NLG 3 220 – Amsterdam, 3 sep. 1988 : *Nature morte de tulipes dans un vase noir sur une table dans un intérieur,* h/t (66x51) : NLG 1 150 – Paris, 21 nov. 1988 : *Plage à Scheveningen,* h/t (38x45) : FRF 27 000 – Amsterdam, 19 sep. 1989 : *Concours hippique,* fus. et craies de coul./pap. (37,5x30,5) : NLG 1 495 – Amsterdam, 13 déc. 1989 : *Le Port de Dordrecht* 1912, h/t (55,5x65,5) : NLG 8 050 – Amsterdam, 10 avr. 1990 : *Ramasseur de coquillages sur une plage,* aquar./pap. (49x64) : NLG 2 990 – Amsterdam, 6 nov. 1990 : *Le Port de Volendam,* h/t (200x150) : NLG 19 550 – Amsterdam, 24 avr. 1991 : *Femme de pêcheur et enfant attendant dans les dunes,* encre et aquar. (11x13,5) : NLG 1 955 – Amsterdam, 5-6 nov. 1991 : *Fillette dans le costume régional de Volendam* 1911, h/pan. (43x33) : NLG 3 680 – Amsterdam, 14-15 avr. 1992 : *Personnages sur une terrasse de Scheveningen* 1939, aquar. (47x64) : NLG 10 350 – Amsterdam, 2-3 nov. 1992 : *Promenade à cheval,* past. (30x39) : NLG 1 150 – Amsterdam, 9 déc. 1992 : *Match de boxe,* gche et cr./ pap./cart. (62x76) : NLG 2 300 – Amsterdam, 21 avr. 1993 : *Vent,* h/t (80x100) : NLG 7 475 – Amsterdam, 19 avr. 1994 : *Jeune Fille en costume de Volendam* 1905, past. (43,5x38) : NLG 3 540 – Amsterdam, 7 nov. 1995 : *Jeunes Vauriens* 1914, h/pan. (39,5x47) : NLG 3 540 – Amsterdam, 16 avr. 1996 : *Mère et enfant se promenant le long du Buitenhof à La Haye,* h/t (38x46) : NLG 17 700 – Amsterdam, 3 sep. 1996 : *Volendam,* h/t (63,5x63,5) : NLG 2 883 – Amsterdam, 19-20 fév. 1997 : *Buziau le clown* 1935, h/t/pan. (60x50) : NLG 4 382 ; *Personnages élégants sur le mont Pincio, Rome* 1900, cr. noir et coul./pap. (36x52) : NLG 5 189.

SLUKA Robert
Né le 28 avril 1893 à Oderberg. XXe siècle. Autrichien.
Peintre de portraits, figures, paysages.
Il fut élève de l'Académie des Beaux-Arts de Vienne et de Jos. Jungwirth.

SLUPSKI Felix
Né le 1er mai 1870 à Skolimow. XXe siècle. Polonais.
Peintre de portraits, paysages, genre.
Il fit ses études à l'Académie Julian de Paris. Il exposa à Varsovie en 1923 et à Posen en 1937.

SLUPSKI Jelita Cyprian
Né le 16 septembre 1864 à Varsovie. Mort en 1918 à Varsovie. XXe siècle. Polonais.
Peintre de portraits, paysages, architectures.
Il fit ses études à Varsovie, à Prague et à Dresde.

SLUTER Claes ou Claus. Voir SLUYTER

SLUTZ Helen Beatrice
Née à Cleveland (Ohio). XXe siècle. Américaine.

Peintre.
Elle fut élève de l'École d'Art de Cleveland. Elle fut membre de la Fédération américain des arts.

SLUYS Gilles ou Gillis ou Gilleken Van der ou Versluys
XVe-XVIe siècles. Éc. flamande.
Sculpteur.
Il a sculpté la statue de *Saint Mathieu* pour l'église Notre-Dame d'Anvers en 1484.

SLUYS Jacobus Van der. Voir SLUIS

SLUYS Theo Van. Voir MAES Eugène Rémy

SLUYSE Carolus Jos Joan ou Charles Joseph Jean Van der
XVIIIe siècle. Actif à Heusden. Éc. flamande.
Peintre.
Directeur de l'Académie d'Anvers en 1784, où il avait été élève en 1773.

SLUYSWACHTER
XVIIe siècle. Actif à Utrecht en 1621. Hollandais.
Tailleur de camées.

SLUYTER Claes ou Claus ou Sluter ou de Slutere ou Seluster ou Sluter ou Celoistre ou Celustre ou Celuister
Né probablement à Haarlem. Mort entre le 24 septembre 1405 et le 30 janvier 1406 à Dijon. XIVe siècle. Éc. bourguignonne.
Sculpteur.
C'est autour des Valois de Bourgogne et plus particulièrement à la Cour de Philippe le Hardi que va se former et s'épanouir par la convergence d'artistes venus des Flandres, de France et d'Italie cette magnifique École bourguignonne, véritable synthèse de la sculpture occidentale à la fin du XIVe siècle. L'esthétique de la période gothique, sous l'influence grandissante de l'Humanisme, va évoluer vers la Renaissance ; dans sa peinture enfin, la vogue du portrait ne sera pas sans influence sur la sculpture : ainsi aux statues mystiques des cathédrales vont succéder des œuvres d'un réalisme saisissant, dans lesquelles se manifestera de plus en plus le sens du pathétique et de la douleur, comme le dit si heureusement J. Calmette : « La couronne d'épines s'enfonce dans la tête du Christ, souillée de sang. Vierges de douleur, calvaires, sépulcres, crucifixions, voilà maintenant les sujets de prédilection, car la Passion attire plus que la Résurrection et l'émotion agit plus hante les artistes. » Le duc de Bourgogne Philippe le Hardi avait commencé en 1385 l'édification d'un ensemble architectural qui lui tenait fort à cœur : La Chartreuse de Champmol, dans la banlieue de Dijon ; il comprenait en particulier une chapelle dans laquelle le Duc avait décidé d'avoir son tombeau. Le chef des travaux de la Cour était alors Jean de Marville, ancien collaborateur de Hennequin de Liège. Jean de Marville eut le grand mérite de s'attacher un jeune ouvrier de 25 ans, qui devait par la suite lui succéder quand il mourut en 1389. Cet artiste, qui allait devenir la figure capitale de l'École Bourguignonne, était Claus Sluter. D'origine hollandaise, il avait fait partie avant de venir chercher fortune à la Cour de Dijon, de la corporation des tailleurs de pierre de Bruxelles ; désormais la Chartreuse de Champmol l'absorbera complètement et il y exécutera ses œuvres maîtresses : le portail de la chapelle – le tombeau du duc Philippe le Hardi et le puits de Moïse. Le portail de la Chartreuse de Champmol, qui devait recevoir le tombeau de Philippe le Hardi et de ses descendants, avait été commencé par Jean de Marville, à qui on attribue la Vierge qui surmonte le trumeau ; les quatre autres statues : *Le duc Philippe le Hardi, Saint Jean Baptiste* qui le présente, *La Duchesse* et *Sainte Catherine* qui l'assistent, sont certainement de Sluyter. Il a su lui donner un relief et une puissance qui sont bien sa marque ; le duc agenouillé est particulièrement remarquable ; quelle extase se dégage de ce visage traité cependant avec le réalisme le plus impitoyable et quelle noblesse dans les larges plis du manteau ! Le tombeau du duc Philippe le Hardi qui demeura jusqu'à la Révolution dans la Chapelle de la Chartreuse de Champmol a pris place depuis dans la Salle des Gardes du Palais ducal au Musée de Dijon, dont il est le joyau. Commencé en 1385 par Jean de Marville, ce tombeau fut repris en 1404 par Sluyter et achevé par son neveu Claus de Werve ; on peut admettre que si Sluyter n'assuma pas toute l'exécution du tombeau, on doit lui en attribuer la conception plastique. C'est Sluyter qui imagina ce cortège de quarante et un personnages qui se déroule autour du soubassement. On y voit des enfants de chœur, des chantres,

des moines, les officiers et les familiers du Duc, dans une étonnante diversité d'attitudes ; la plupart des personnages ont la tête couverte d'un capuchon, mais sous les plis de leurs vêtements, ils demeurent merveilleusement perceptibles. Ces *Pleurants* du Tombeau de Philippe le Hardi, on les retrouvera dans le tombeau de Jean sans Peur, le fils de Philippe le Hardi, exécuté par Jean de la Huerta, et qui a pris place à côté du tombeau du père dans la Salle des Gardes du Musée de Dijon. Ce cortège de *Pleurants* se perpétuera dans la sculpture funéraire française jusqu'au XVIᵉ siècle, où il atteindra sa plus complète réalisation avec le tombeau de Philippe Pot, autrefois à Dijon, actuellement au Louvre. Ici les Pleurants ont cessé d'être des figurants pour devenir acteurs : huit pénitents noirs portent sur leurs épaules la dalle où repose le Grand Sénéchal de Bourgogne revêtu de son armure. Mais le chef-d'œuvre de Sluyter est incontestablement le célèbre Puits de Moïse de la Chartreuse de Champmol. C'est ici que se manifeste le plus nettement sa puissante originalité. Ce monument est constitué par un soubassement hexagonal, véritable piédestal sur les pans duquel se trouvent les statues des six prophètes ayant annoncé la Passion du Christ, au-dessus d'eux six anges pleurant, dont les ailes déployées se joignent, supportant une plate-forme sur laquelle se dressait autrefois un calvaire aujourd'hui disparu. « La plus surprenante de ces statues, écrit J. K. Huysmans dans l'Oblat, celle qui nous accaparait aussitôt par la véhémence imprévue de son aspect, était celle de Moïse. Enveloppé d'un manteau dont l'étoffe aussi flexible qu'un véritable tissu, ondoyait en de souples plis, descendait en de mouvantes vagues de la ceinture aux pieds... La tête était chevelue, énorme, avec le front renflé en guise de cornes, de deux bosses, ridé d'accents circonflexes au-dessus de l'œil qui clignait dur et presque insolent, la barbe bifide roulant sur les joues, tombant en deux énormes coulées sur la poitrine, laissant à sec un nez en bec d'aigle et une bouche impérieuse, sans indulgence et sans pitié. Sous cette crinière de fauve, la face soulevée, s'avançait implacable. C'était le visage d'un justicier et d'un despote, un visage de proie... Cette figure d'orage qu'on sentait sur le point d'éclater, était d'une allure presque surhumaine. » Cette magnifique page de J. K. Huysmans concrétise avec un rare bonheur d'expression l'émotion profonde que nous ressentons devant l'œuvre de Claus Sluyter. Grâce à lui l'École bourguignonne a pu rayonner glorieusement au crépuscule de l'art gothique et à l'aube de la Renaissance, grâce à lui enfin la grande sculpture française a pu connaître un de ses plus hauts moments.

■ Jean Dupuy

SLUYTER Dirk ou Sluijter
Né le 19 janvier 1790 à Amsterdam. Mort le 17 juin 1852 à Amsterdam. XIXᵉ siècle. Hollandais.
Graveur au burin.
Il grava des vues et des illustrations de livres.

SLUYTER Dirk Juriaen ou Jurriaan
Né le 14 février 1811 à Amsterdam. Mort le 29 mai 1886 à Amsterdam. XIXᵉ siècle. Hollandais.
Peintre et graveur au burin et sur bois.
Fils de Dirk Sluyter, élève de André Benoît Barreau Taurel. Il a particulièrement gravé des sujets de genre d'après les maîtres hollandais du XVIIᵉ siècle.

SLUYTER Hendrik D. Jzoon
Né le 16 juin 1839 à Amsterdam. Mort le 26 février 1931 à Abkoude. XIXᵉ-XXᵉ siècles. Hollandais.
Graveur au burin.
Fils de Dirk Juriaen Sluyter. Élève de son père et de l'Académie d'Amsterdam. Il grava des portraits et des reproductions de peintures.

SLUYTER Pieter. Voir SLUITER

SLUYTERMAN VAN LANGEWEYDE Georg
XXᵉ siècle. Allemand.
Peintre, dessinateur, graveur.
Artiste nazi, ses œuvres furent largement diffusées sous le IIIᵉ Reich.
BIBLIOGR. : René Monzat : *La Culture graphique de la nouvelle droite*, Art Press, nᵒ 223, avr. 1997.

SLUYTERS. Voir aussi FEURE Georges de

SLUYTERS Jan Carolus Bernardus. Voir SLUIJTERS Johannes Bernardus Carolus

SLY F.
XVIIᵉ siècle. Travaillant en 1642. Hollandais.

Peintre.
Il peignit à la manière de Jan Martszen le Jeune ou de Palamedes. Peut-être identique à Thomas Sly.

SLY Thomas
XVIIᵉ siècle. Actif à Haarlem en 1643. Hollandais.
Peintre.
Peut-être identique à F. Sly.

SLYTER Hendrik, appellation erronée. Voir SLUYTER Hendrik D. Jzoon

SMACHTENS Charles
Né à Paris. XIXᵉ siècle. Français.
Graveur.
Il figura au Salon des Artistes Français, où il obtint une mention honorable en 1899.

SMACK Gerrit Van der
Né en 1671 (?). Mort en 1727 à Rotterdam. XVIIᵉ-XVIIIᵉ siècles. Hollandais.
Peintre et dessinateur.
Il dessina des motifs de Rotterdam.

SMADJA Alex
Né en 1897 à Mostaganem (Algérie). Mort le 8 novembre 1977 à Saint-Léger-en-Bray (Oise). XXᵉ siècle. Français.
Peintre, poète, écrivain.
Après la guerre de 1914-1918, il gagna Paris, fit pour vivre du dessin humoristique. Autodidacte, il travaillait la peinture en solitaire. Il passa les années de la Seconde Guerre mondiale à Toulouse où l'avait conduit la mobilisation.
Il a commencé à exposer en 1920, à Paris, aux Salons : d'Automne (1929), des Indépendants (1930), des Tuileries, des Surindépendants. Il a exposé au Musée des Augustins à Toulouse en compagnie des peintres de Paris durant la Seconde Guerre Mondiale, puis a figuré, à Paris, aux Salons des Réalités Nouvelles à partir de 1947, de Mai à partir de 1948, à *L'École de Paris* à la galerie Charpentier en 1957, au Salon Comparaisons à partir de 1948, à différentes expositions organisées à la Maison de la Pensée Française, etc., à Cannes pour le Salon Comparaisons. Il a participé à diverses expositions à l'étranger, Londres, Tokyo, Mexico, Rio de Janeiro, Copenhague, Alger, Bonn et en Israël. Il a montré ses œuvres dans des expositions personnelles à Toulouse en 1941, galerie Chappe-Lautier, à Paris : en 1948, galerie Breteau, en 1957, galerie Ex-libris, en 1961 ; en Belgique en 1957, 1959, 1965 ; à Copenhague en 1958, galerie Birch, puis une nouvelle fois dans cette ville en 1960. Après sa mort : 1985, galerie Jacques Barbier, Paris ; 1989, rétrospective 1950-1960, galerie La Pochade, Paris.
En 1945, il passa à l'abstraction et participa activement au mouvement « Expressionnisme non figuratif » ou « Abstraction lyrique » (aux côtés d'Atlan, Hartung, Soulages...). Pour défendre ce mouvement, il fit de nombreuses conférences-débats, tant à Paris, notamment dans l'atelier du peintre musicaliste Valensi, qu'en Province : Rouen, Beauvais... Sa peinture, très rythmée, se signale par des noirs puissants, et des gris raffinés d'où se détachent des blancs très lumineux, et que ponctuent quelques couleurs vives. Michel Seuphor, Jean Massat, Louis Parrot, Jean Bouret, Clara Malraux, Michel Ragon ont consacré des articles et des écrits à son œuvre.
BIBLIOGR. : Jacques Zeitoun : *Smadja 1897-1977*, Galerie La Pochade, Paris, 1989 – Lydia Harambourg : *L'École de Paris 1945-1965. Dictionnaire des peintres*, Ides et Calendes, Neuchâtel, 1993.

VENTES PUBLIQUES : PARIS, 23 oct. 1985 : *Composition*, h/t (130x89) : FRF 17 000 – PARIS, 3 mars 1988 : *Composition*, (130x89) : FRF 26 000 – PARIS, 11 oct. 1988 : *Composition*, h/pan. (47x38) : FRF 17 300 – PARIS, 26 oct. 1988 : *Sicyoni 1970*, h/t (92x65) : FRF 13 500 – PARIS, 3 mars 1989 : *Composition 1951*, h/t (92x63) : FRF 12 500 – DOUAI, 2 juil. 1989 : *Composition*, h/t (45x31) : FRF 49 000 – PARIS, 29 nov. 1989 : *Composition 1961*, h/pan. d'isor. (32,5x25) : FRF 6 200 – PARIS, 11 mars 1990 : *Aimantations IV 1955*, h/t (130x89) : FRF 52 000 – PARIS, 27 mars 1990 : *Le Bain mauve* ; *La Circoncision du 1ᵉʳ janvier*, deux toiles (chacune 114x142) : FRF 45 000 – COPENHAGUE, 30 mai 1990 : *Composition*, h/t (55x46) : DKK 5 000 – PARIS, 4 juin 1990 : *Composition 1955*, h/t (92x65) : FRF 25 000 – PARIS, 11 déc. 1991 : *Composition*, fus. et h/pap./cart. (41x31) : FRF 15 000 – PARIS, 16 avr. 1992 : *Composition*, h/t (116x81) : FRF 12 000 – PARIS, 23 avr. 1993 : *Composition 1960*, h/t (65x50) : FRF 6 000 – PARIS, 30 jan. 1995 : *Sans titre*, h/t (130x97) : FRF 16 000 – PARIS, 4 oct. 1997 : *Composition vers 1950*, h/t (116x81,5) : FRF 7 500.

SMAELEN L.
XIXe siècle. Actif à la fin du XIXe siècle.
Peintre animalier.
Cité dans l'annuaire des ventes publiques de F. Spar.
VENTES PUBLIQUES : PARIS, 5 fév. 1951 : *Basse-cour*, deux pendants : **FRF 5 000** ; *Moutons*, deux pendants : **FRF 3 700**.

SMAJIC Petar
Né en 1810 à Donji-Dolac (près de Split, Croatie). XIXe siècle.
Vivant près de Osijek. Yougoslave.
Sculpteur amateur.
Vit en paysan, avec sa famille. En tant que carrossier, il a appris à travailler le bois ; à ses moments libres, il sculptait des « Gula », têtes ornementées pour un instrument de musique à une seule corde. Des amateurs s'étant intéressés à lui, en 1935, il abandonna son activité d'ornementeur et se mit à sculpter sur bois des têtes et des personnages, qui ont été montrés dans des expositions d'art naïf yougoslave. En 1958, il figurait dans le pavillon yougoslave, à l'Exposition Internationale de Bruxelles.
BIBLIOGR. : Oto Bihalji-Merin : *Les peintres naïfs*, Delpire, Paris, s. d.

SMAK GREGOOR Gilles
Né le 10 janvier 1770 à Dordrecht. Mort le 4 décembre 1843 à Dordrecht. XVIIIe-XIXe siècles. Hollandais.
Peintre de paysages.
Élève de son oncle Van Stry, de Versteeg et de Van Leen. Les Musées de Bruxelles et de Dordrecht possèdent des peintures et des dessins de cet artiste. Le Musée de la Fère conserve de lui un *Paysage avec animaux*. Sans doute parent du peintre de Dordrecht Gregoor (Pieter Martinus).
VENTES PUBLIQUES : AMSTERDAM, 30 oct. 1996 : *Une laitière et son troupeau près d'une ferme un après-midi ensoleillé*, h/pan. (64,5x81,7) : **NLG 10 378**.

SMALE H. Voir **SCHMALE**

SMALL David
XIXe siècle. Britannique.
Paysagiste.
Le Musée de Glasgow conserve une aquarelle de lui.

SMALL Florence Véric Hardy
Née à Nottingham. XIXe-XXe siècles. Britannique.
Peintre de genre, fleurs et fruits.
Elle fut élève de Bouguereau, de Deschamps et de Robert Henry. Elle figura au Salon des Artistes Français, obtenant une mention honorable en 1909 et exposa à Londres, notamment à la Royal Academy, à partir de 1881.

SMALL May. Voir **MOTT-SMITH May**

SMALL William
Né le 27 mai 1843 à Édimbourg. Mort le 23 décembre 1929 à Édimbourg. XIXe-XXe siècles. Britannique.
Peintre de genre, paysages, peintre à la gouache, aquarelliste, illustrateur.
Il étudia à la Royal Scottish Academy d'Édimbourg. Il se fixa ensuite à Londres. Il fut élu au Royal Institute of Painters in Watercolours et fut membre de la New Water Colour Society. Il exposa à Londres, notamment à la Royal Academy à partir de 1869.
Artiste apprécié de son époque, il illustra notamment : en 1864, *Words for the Wise*, d'Arthur ; en 1883, *Lorna Doone*, de Blackmore ; en 1879, *Picture Book*. Il contribua aux illustrations d'autres ouvrages, parmi lesquels : *Poems*, d'Ingelow ; *Spirit of Praise*. Il travailla également pour la presse : *The Quiver* ; *Good Words* ; *Sunday Magazine*.

W.SMALL.

BIBLIOGR. : In : *Dictionnaire des illustrateurs 1800-1914*, Ides et Calendes, Neuchâtel, 1989.
MUSÉES : LEICESTER : *Le Bon Samaritain* – LIVERPOOL : *L'Été dans les Highlands* – LONDRES (Tate Gal.) : *La dernière allumette* – MANCHESTER : *Une épave*.
VENTES PUBLIQUES : NEW YORK, 3-4 août 1898 : *Un concours de charrues* : **FRF 625** – SLANE CASTLE (Irlande), 13 mai 1980 : *Striking a bargain, Connemara 1877*, aquar. et reh. de gche (51x68,5) : **GBP 420** – LONDRES, 6 nov. 1995 : *Après l'orage 1877*, h/t (96,5x15,8) : **GBP 14 950**.

SMALLFIELD Frederick
Né en 1829 à Homerton. Mort en 1915. XIXe siècle. Britannique.
Peintre de genre, portraits, aquarelliste, dessinateur.
Il fut élève de la Royal Academy de Londres où il exposa de 1849 à 1886. On a peu de détails biographiques le concernant. Il avait étudié à l'École de l'Académie Royale dans les années 1840. C'est John Ruskin qui attira l'attention sur son travail en donnant une notice enthousiaste concernant l'œuvre exposée en 1857 à la Société des Artistes britanniques. Il était aussi Membre du Club des jeunes Graveurs et en 1858 il fut demandé aux différents artistes d'illustrer des poèmes de Thomas Hood. On retrouve plusieurs aquarelles et gravures inspirées de ces poèmes dans l'œuvre de Smallfield.
Dans les années 1850, il fut très influencé par les artistes préraphaélites.
MUSÉES : MANCHESTER (Gal. d'Art) : *Premier amour*.
VENTES PUBLIQUES : LONDRES, 31 mai 1927 : *Ange réconfortant un aveugle*, dess. : **GBP 22** – LONDRES, 19 mai 1978 : *L'Inventeur des voiles 1877*, h/t (81,2x104) : **GBP 600** – LONDRES, 1er juin 1983 : *Arabe au narguilé 1859*, aquar. sur traits cr., de forme ronde (diam. 23) : **GBP 1 550** – LONDRES, 25 mars 1994 : *Fillette cueillant des framboises 1868*, cr. et aquar. avec reh. de gche (63,7x43) : **GBP 5 750** – NEW YORK, 20 juil. 1994 : *Tartini 1863*, aquar. et gche/pap./cart. (40,6x67,3) : **USD 6 612**.

SMALLWOOD William Frome
Né le 24 juin 1806 à Londres. Mort le 22 avril 1834. XIXe siècle. Britannique.
Dessinateur d'architectures et architecte.
Élève de Cottingham. Il exposa des esquisses à la Royal Academy et à Suffolk Street, de 1826 jusqu'à sa mort. Le Musée Victoria et Albert de Londres conserve une aquarelle de cet artiste.

SMARGIASSI Agostino. Voir **CIAFFERI Agostino**

SMARGIASSI Gabriele
Né le 22 juillet 1798 à Vasto. Mort le 12 mai 1882 à Naples. XIXe siècle. Italien.
Peintre de genre, paysages animés, paysages, marines.
Il exposa au Salon à Paris entre 1827 et 1837.
MUSÉES : CHANTILLY : *Paysage – Palais de Caserte* – NAPLES (Pina.) : *Les Adieux du conscrit* – TRIANON : *Vue de Palerme*.
VENTES PUBLIQUES : PARIS, 11-12 fév. 1924 : *La Baie de Naples au soleil couchant* : **FRF 600** – LONDRES, 14 nov. 1973 : *La Côte italienne* : **GBP 1 650** – MILAN, 15 mars 1977 : *Marine*, h/t (27x39,5) : **ITL 1 200 000** – LONDRES, 19 juin 1981 : *Les Ruines d'un temple de Vénus au bord d'une baie 1832*, pap./mar./t. (48,3x64,8) : **GBP 1 200** – ROME, 19 mai 1987 : *Vue de Casamicciola*, cr. (21x27,5) : **ITL 1 500 000** – MILAN, 19 oct. 1989 : *Ferme fortifiée avec des paysans et des animaux*, h/pan. (23x38) : **ITL 5 000 000** – ROME, 28 mai 1991 : *Cabane au bord de la mer*, h/t, de forme ovale (32,5x39) : **ITL 7 500 000** – ROME, 19 nov. 1992 : *Paysage avec bergers et troupeaux*, h/cart. (33x62,5) : **ITL 5 520 000** – ROME, 6 déc. 1994 : *Paysage rocheux animé 1850*, h/t (65x52) : **ITL 5 893 000** – ROME, 5 déc. 1995 : *Le Golfe de Naples depuis les collines 1850*, h/t (40x53) : **ITL 5 893 000**.

SMARGIASSO Pietro. Voir **CIAFFERI Pietro**

SMART Borlase
Né le 11 février 1881 à Kingsbridge. XXe siècle. Britannique.
Peintre de marines, graveur, dessinateur.
Il fut élève de Julius Olsson.
MUSÉES : LONDRES : dessins – PLYMOUTH : dessins.

SMART Claus
Mort en 1739. XVIIIe siècle. Britannique.
Tailleur de camées.
Élève de Karl Christian Reisen à Londres (?). Il était à Paris vers 1722.

SMART Dorothy
Née le 19 août 1879 à Tresco. XXe siècle. Britannique.
Peintre de miniatures, portraits, paysages.
Elle fut membre de la Société royale des miniaturistes.

SMART Douglas Ion
Né en 1879. XXe siècle. Britannique.
Graveur, aquarelliste.
Il vécut et travailla à Londres.

SMART Frank Jeffrey Edson
Né en 1921. XXe siècle. Australien.
Peintre de compositions animées, paysages.

On cite *Holiday's resort* (Villégiature) de 1946, œuvre qui décrit en quelques éléments, la vacuité, une certaine désolation, dans une gamme de tons passés.

[signature: Jeffrey Smart]

BIBLIOGR. : In : *Creating Australia – 200 Years of art 1788-1988*, The Art Gallery of South Australia, Adelaïde, 1988.
VENTES PUBLIQUES : SYDNEY, 6 oct. 1976 : *L'inspecteur*, h/t (59,5x81) : **AUD 1 600** – SYDNEY, 10 mars 1980 : *Homme sur un balcon*, h/cart. (40x32) : **AUD 2 800** – MELBOURNE, 7 nov. 1984 : *Lungamere 1966*, h/t mar./cart. (63x79,5) : **AUD 9 000** – MELBOURNE, 20-21 août 1996 : *Le Sculpteur et son œuvre à Situ 1984-1985*, acryl. et h/t (99x119,5) : **AUD 112 500**.

SMART Henry
XVᵉ siècle. Actif à Winchester dans la seconde moitié du XVᵉ siècle. Britannique.
Peintre verrier.

SMART John I
Né le 1ᵉʳ mai 1741 à Norfolk (près de Norwich). Mort le 1ᵉʳ mai 1811 à Londres. XVIIIᵉ-XIXᵉ siècles. Britannique.
Peintre de portraits, miniatures, dessinateur.
Cet artiste que l'on considère comme un des maîtres miniaturistes anglais du XVIIIᵉ siècle, étudia d'abord à Saint Martin's Lane Academy et fut ensuite élève de Soniel Door. Il étudia peut-être aussi sous la direction de Richard Cosway. Il débuta fort jeune aux expositions de la Society of Artists. Il y figura, à Londres, à partir de 1762. Il en fut dans la suite le directeur, le vice-président et y envoya cent sept ouvrages. On le trouve ensuite à la Royal Academy, où il figura jusqu'en 1813, cette dernière année comme exposant posthume avec quarante et un ouvrages. Smart se maria très jeune, avec miss Edith Vere et s'établit à Russell Place, Fitzroy Square. On n'indique pas la date de cette union, mais elle dut avoir lieu au début de carrière, car si le *Dictionary of Artists* de Graves n'est pas erroné, le fils de Smart John Smart junior aurait exposé pour la première fois à Londres en 1770. En 1788, Smart partit pour les Indes Anglaises et y demeura pendant cinq années. À son retour à Londres, il reprit ses travaux, avec autant de succès que jamais.
Smart différait de la majeure partie de ses confrères par sa parfaite connaissance du visage humain ; il dessinait ses portraits, étudiait ses personnages. Ses portraits au crayon n'étaient pas moins recherchés que ses portraits peints.
On distingue chez lui deux manières : ses miniatures peintes avant 1770, généralement de petites dimensions, traitées avec un soin extrême et ayant un peu l'aspect d'émaux ; les miniatures de la fin de sa carrière sont plus largement traitées.
MUSÉES : BATH (coll. Wallace) – LONDRES (British Mus.) : *Portraits de princes hindous*, deux dessins – LONDRES (Victoria and Albert Mus.) – NEW YORK (Metropolitan Mus.) – NOTTINGHAM – SAINT LOUIS – STOCKHOLM.
VENTES PUBLIQUES : PARIS, 1895 : *Portrait de femme en robe orangée*, miniature : **FRF 2 925** ; *Portrait de femme en robe blanche*, miniature : **FRF 4 050** – PARIS, 1898 : *Portrait de la comtesse de Jersey*, miniature : **FRF 6 750** ; *Portrait de dame*, miniature : **FRF 6 625** – LONDRES, 29 fév. 1928 : *Mr Shakespeare en vert*, dess. : **GBP 57** ; *Mrs Shakespeare*, dess. : **GBP 78** ; *Mr Fitz Herbert*, dess. : **GBP 52** ; *Mrs Bailey*, dess. : **GBP 42** ; *Mrs Lloyd*, dess. : **GBP 58** ; *Portrait de gentilhomme*, dess. : **GBP 48** – LONDRES, 17 déc. 1936 : *Artiste dessinant* : **GBP 152** – PARIS, 29 mai 1937 : *Portrait présumé de Emily, comtesse de Bellamont*, miniature : **FRF 3 900** ; *Portrait présumé de H. R. H. princesse Amelia*, miniature : **FRF 330** – PARIS, 12 mai 1939 : *Jeune fille vêtue de blanc, en buste*, miniature : **FRF 4 200** – PARIS, 22 mars 1945 : *Femme décolletée en robe bleue 1760*, miniature : **FRF 9 000** – LONDRES, 15 mars 1967 : *Harriet, Eleanor et Anne Wigram* : **GBP 500** – LONDRES, 14 juin 1983 : *Portrait du Colonel Kidd 1790, cr.*, de forme ovale (14x12,7) : **GBP 2 000**.

SMART John
XIXᵉ siècle. Britannique.
Peintre d'histoire, portraits.
Il exposa à Londres de 1822 à 1850.

SMART John II, le Jeune
Mort en juin 1809 à Madras. XVIIIᵉ siècle. Britannique.
Peintre de miniatures.
Fils et élève de John Smart I, il exposa à Londres de 1775 à 1811,

à la Society of Artists, à la Free Society of Artists, à la Free Society et à la Royal Academy.

SMART John
Né le 16 octobre 1838 à Leith. Mort le 1ᵉʳ juin 1899 à Leith. XIXᵉ siècle. Britannique.
Peintre de figures, paysages animés, architectures.
Fils d'un graveur lithographe, il étudia aux Écoles du Board of Manufactures puis avec Mac Culloch. Il débuta en 1860 aux expositions de la Royal Scottish Academy à Édimbourg et en 1870 à celles de Londres. En 1871, il fut nommé associé de l'Académie Écossaise et en 1877 académicien. Il exposait également au Glasgow Institute. Il fut aussi membre de la Society of British Artists.
Il a peint particulièrement les lacs d'Écosse et les sites les plus pittoresques du pays de Galles.
MUSÉES : ÉDIMBOURG : *Bestiaux dans les Highlands* – GLASGOW : *The gloom of glen Ogle* – LIVERPOOL : *La passe du Cateran* – MELBOURNE (Nat. Gal. of Victoria) : *Le passage de Seny*.
VENTES PUBLIQUES : LONDRES, 4 sep. 1909 : *Moutons 1873* : **GBP 54** – LONDRES, 3 juin 1910 : *Paysage 1872* : **GBP 5** – LONDRES, 17 juin 1910 : *A mi-chemin du logis 1882* : **GBP 115** – LONDRES, 22 avr. 1911 : *Vue d'un fort 1868* : **GBP 9** – LONDRES, 26 nov. 1937 : *L'Artiste en manteau vert*, dess. : **GBP 270** – LONDRES, 24 juil. 1973 : *Bohémiens dans un paysage boisé* : **GBP 540** – PERTH, 19 avr. 1977 : *Le pêcheur de saumons 1865*, h/t (54,5x90) : **GBP 750** – ÉDIMBOURG, 2 juil. 1981 : *Glencoe 1874*, h/t (70x136) : **GBP 900** – AUCHTERARDER (Écosse), 30 août 1983 : *Drawing the salmon nets on the Teith 1865*, h/t (56x91,5) : **GBP 1 600** – AUCHTERARDER (Écosse), 28 août 1984 : *Kilchurn Castle, Loch Awe 1888*, aquar. (61,5x97,1) : **GBP 850** – ORCHADLEIGH PARK, 21 sep. 1987 : *Miss Goulburn*, aquar. (H. 5,7) : **GBP 2 200** – LONDRES, 23 sep. 1988 : *Sur la route entre Ballingluig et Pitlochrie 1879*, h/t (56x70) : **GBP 1 320** – STOCKHOLM, 15 nov. 1988 : *Sur les bords du ruisseau Strathyre*, h/t (57x35) : **SEK 5 500** – TORONTO, 30 nov. 1988 : *Enfants dans un bois dans le Perthshire 1872*, h/t (49,5x64,5) : **CAD 1 000** – GLASGOW, 7 fév. 1989 : *Sur un chemin encaissé près de Callander 1886*, h/t (66x114) : **GBP 1 045** – SOUTH QUEENSFERRY, 1ᵉʳ mai 1990 : *Ombre et soleil à Strathyre dans le Perthshire 1883*, h/t (76x127) : **GBP 1 980** – NEW YORK, 29 oct. 1992 : *L'île de Pool sur l'Orchy 1889*, h/t (55,3x92,1) : **USD 1 650** – ÉDIMBOURG, 23 mars 1993 : *Le Rassemblement des moutons 1872*, h/t (83x154,5) : **GBP 2 645**.

SMART Rowley
Né le 26 janvier 1887 à Manchester. Mort le 9 août 1934 à Longnor. XXᵉ siècle. Britannique.
Peintre de paysages, architectures, aquarelliste, lithographe.
Il fit ses études à la Manchester School of Art de 1901 à 1903, puis à Liverpool de 1903 à 1906 avec F. V. Burridge et fut influencé par le travail d'Augustus John. Il poursuivit ses études à la Manchester Academy of Fine Arts de 1906 à 1907, puis à l'École des Beaux-Arts de Paris. Il fut membre de la Sandon Society à Liverpool en 1907, et fondateur de la Society of Modern Painters à Manchester en 1912. Il servit la France de 1914 à 1919, ce qui endommagea sa santé. Il s'installa avec Augustus John à Dorset, puis il vécut principalement en France. Il fit des séjours en Cornouaille et en Suède pour sa santé. Il montra sa première exposition en 1908.
MUSÉES : BIRKENHEAD – LONDRES (Tate Gal.) : *Les pins sous la neige 1934* – MANCHESTER – SOUTHPORT – WITWORTH.

SMART Samuel Paul
XVIIIᵉ siècle. Actif à Londres dans la seconde moitié du XVIIIᵉ siècle. Britannique.
Miniaturiste et portraitiste.
Il exposa à Londres entre 1769 et 1787.

SMART T.
XIXᵉ siècle. Actif à Londres au milieu du XIXᵉ siècle. Britannique.
Peintre d'histoire et de genre et portraitiste.
Il exposa à Londres de 1835 à 1855.

SMED Nikolaus. Voir SCHMID

SMEDLEY William Thomas
Né le 26 mars 1858 à Chester County (Pennsylvanie). Mort le 26 mars 1920 à Bronxville (New York). XIXᵉ-XXᵉ siècles. Américain.
Peintre de paysages, genre, portraits, décorateur, illustrateur.

Il fut élève de la Pennsylvania Academy à Philadelphie et de Jean-Paul Laurens à Paris. Au tournant du siècle, le village de Bronxville, au nord de Manhattan, devint le centre d'une petite communauté d'artistes. En 1896, Otto Bacher s'y installa le premier, suivi de Will Hicock Law. Smedley s'y fixa à son tour en 1898 avec Milne Ramsey. Il fut membre de l'American New Water Colour Society, de la National Association of Portrait Painters, du National Institute of Arts and Letters, et de la National Academy de New York en 1905.

William Smedley obtint une médaille de bronze à Paris en 1900 lors de l'Exposition universelle, de bronze et d'argent à Buffalo en 1901, le prix Carnegie en 1907.

Il débuta en 1880 comme illustrateur pour l'éditeur Harper. Il illustra un certain nombre d'ouvrages, dont : en 1896 A Rebellious Heroine de Bangs ; en 1909 Julia Bride de H. James ; en 1896, avec d'autres collaborateurs, in Ole Virginia de Page ; en 1904 A Dog's Tale de Twain. Il collabora, dans le domaine de la presse, au Scribner's.

Bibliogr. : In : Dictionnaire des illustrateurs 1800-1914, Ides et Calendes, Neuchâtel, 1989.

Musées : New York (Metropolitan Mus.) : Portrait de la mère de l'artiste – Sydney : plusieurs dessins – Washington D. C. (Gal. Nat.) : Une journée de juin.

Ventes Publiques : Sydney, 10 sept 1979 : Melbourne Cup from Members Stand 1887, gche (36x56) : AUD 1 800 – New York, 28 sep. 1995 : La vente publique 1893, aquar./pap. (39,4x34,3) : USD 1 265 – New York, 30 nov. 1995 : La robe blanche : portrait d'une jeune femme dans un parc 1903, h/t (127x66) : USD 16 100.

SMEDT Antoni de. Voir **SMETS Antoni**

SMEDT Jan de
Né le 7 février 1905 à Malines. Mort le 17 septembre 1954 à Malines. XXᵉ siècle. Belge.
Peintre de scènes de genre, portraits, intérieurs, paysages, marines, fleurs, sculpteur, dessinateur.
Brillant élève de Henri Van Perck et Theo Blickx à l'Académie des Beaux-Arts de sa ville natale, de 1928 à 1930, et d'Egide Rombaux et Victor Rousseau à l'Académie des Beaux-Arts à Bruxelles, de 1930 à 1934. Il a effectué de multiples voyages d'études à Amsterdam, Paris et Londres, où Rembrandt, Rodin et Turner l'ont particulièrement influencé. Il a séjourné en Zélande, à la côte belge et en Suisse dont il a rapporté des toiles, des esquisses et des aquarelles. Sa signature est parfois suivie des sigles v(an) M(echelen), ce qui signifie « de Malines ».

Dès 1929, il a participé à des salons d'ensemble à Bruxelles, Gand, Malines et Namur. De son vivant il n'y eut que trois expositions individuelles dans l'immédiat après-guerre : à Anvers, Malines (1946) et Termonde (1948).

Il fut portraitiste de talent, d'une sensibilité intimiste et profondément attentif à traduire le « climat » du visage. Outre onze autoportraits peints, il a souvent portraituré Camille, son épouse, et Raphaël, son fils.

Remarquable est sa science de la lumière et des effets d'atmosphère. Sa vision, d'un classicisme intérieur racé, s'apparente essentiellement au courant intimiste, bien que plusieurs de ses marines, d'un accent visionnaire, témoignent d'une approche très personnelle, potentiellement expressionniste, voire même abstraite du sujet. Sa palette vigoureuse est riche et fort nuancée.

En tant que sculpteur, il s'est adonné avec prédilection à la terre cuite dans des nus élégants, des portraits pleins de caractère et des têtes d'enfants poétiques.

Bibliogr. : C. Morro : Jan de Smedt, in : La Revue moderne et illustrée des arts et de la vie, t. XXXIX, nᵒ 6, 1939, p. 12-13 – G. Delmarcel : Jan de Smedt, in : Bulletin du Cercle archéologique, littéraire et artistique de Malines, t. LXXIV, 1970, p. 201-209 – F. Hellens : À la découverte de Jan de Smedt, in : Revue générale, nᵒ 2, fév. 1912, p. 86-88 – Huldetentoonstelling Jan de Smedt, 1905-1954, Catalogus, Mechelen, R. de Smedt, 1972, 12 p. et non planches – P. Neuhuys : Le peintre Jan de Smedt, in : L'Éventail, 85ᵉ ann., nᵒ 46, 14 sept. 1973, p. 3 – Retrospectieve tentoonstelling Jan de Smedt, 1905-1954, Mechelen, Cultureel Centrum, 1979, co., ill., 64 p. – Jan de Smedt après un quart de siècle, Mechelen, Vrienden Van Jan de Smedt, 1979, 144 p., bibl. p. 115-127 – Hommage à Jan de Smedt 1905-1954, Préface de Georges Sion, Liège, Galerie de la Province, 1980, co., ill., 32 p. – Hulde aan Jan de Smedt Van Mechelen 1905-1954, Inleiding Van Jan d'Haese, Gaasbeek, Kasteel, 1986, co., ill., 40 p. – De sfeer Van intimiteit. Schilderijen en beelden Van de Belg Jan de Smedt, 1905-1954,

Eindhoven, Museum Kempenland, 1990, co., ill., 60 p. – L'Univers intime de Jan de Smedt, Préambule de Fernand Verhesen, Préface de Marcel Hennart, Verviers – Tournai, Musées des Beaux-Arts, 1996-1997, co., ill., 56 p. – R. de Smedt : Jan de Smedt of het getemperde zomerlicht, Voorwoord door Rudolf Van de Perre, Inleiding door André Moerman, Mechelen, Cultureel Centrum, 1997, co., ill., 56 p. – A. Van Wilderode : Jan de Smedt, Coll. Cimelia Jan de Smedt Van Mechelen, Mechelen, Vrienden Van de Smedt, 1981, 16 p. – R. Turkry : Jan de Smedt Van Mechelen en het animisme, Coll. Cimelia Jan de Smedt Van Mechelen, Mechelen, 1982, 31 p. – Poëzie-krans voor Jan de Smedt Van Mechelen, ingeleid door K. Jonckheere, Coll. Cimelia Jan de Smedt Van Mechelen, Mechelen, 1983, 24 p. – R. de Smedt : Jan de Smedt Van Mechelen, ingeleid door P. Naster, Coll. Cimelia Jan de Smedt Van Mechelen, Mechelen, 1984, 40 p. – J. Contryn : Jan de Smedt of de bezielde eenvoud, Coll. Cimelia Jan de Smedt Van Mechelen, Mechelen, 1985, 16 p. – M. Van Kerckhoven : Jan de Smedt Van Mechelen en de muziek, Voorwoord en preambulum voor klavier door Flor Peeters, Coll. Cimelia Jan de Smedt Van Mechelen, Mechelen, 1986, 32 p. – Jan de Smedt in verzen, ingeleid door W. Ruyslinck, Coll. Cimelia Jan de Smedt Van Mechelen, Mechelen, 1987, 24 p. – F. Claes : Aardse suite, Woord vooraf door Bert Decorte, Coll. Cimelia Jan de Smedt Van Mechelen, Mechelen, 1988, 32 p. – M. Casteels : Camilla Van Peteghem of de bezielster Van Jan de Smedt, Coll. Cimelia Jan de Smedt Van Mechelen, Mechelen, 1989, 40 p. – R. Turkry : De sculptuur Van Jan de Smedt, Coll. Cimelia Jan de Smedt Van Mechelen, Mechelen, 1990, 40 p. – F. Smets : Jan de Smedt als marineschilder, Coll. Cimelia Jan de Smedt Van Mechelen, Mechelen, 1991, 24 p. – F. Hellens : Jan de Smedt, artiste malinois, avec une traduction néerlandaise de Bert Decorte, Coll. Cimelia Jan de Smedt Van Mechelen, Mechelen, 1992, 24 p. – P. G. Buckinx : De serene tragiek Van Jan de Smedt, Nawoord door R. F. Lissens, Coll. Cimelia Jan de Smedt Van Mechelen, Mechelen, 1993, 24 p. – R. de Smedt : Jan de Smedt en Nijvel, Coll. Cimelia Jan de Smedt Van Mechelen, Mechelen, 1994, 31 p. – A. Blickx : Herinneringen aan mijn oom Jan de Smedt, Coll. Cimelia Jan de Smedt Van Mechelen, Mechelen, 1995, 23 p. – R. M. de Puydt : Het religieuze motief bij Jan de Smedt, Voorwoord door Godfried Kardinaal Danneels, Coll. Cimelia Jan de Smedt Van Mechelen, Mechelen, 1996, 24 p. – F. Smets : Het doodsmotief bij Jan de Smedt, Coll. Cimelia Jan de Smedt Van Mechelen, Mechelen, 1997, 23 p. – A. Vaeck : Jan de Smedt en het Vrijbroekpark, Voorwoord door Camille Paulus, Coll. Cimelia Jan de Smedt Van Mechelen, Mechelen, 1998, 24 p.
Musées : Anvers (Cab. des Estampes) : Vue sur Anvers – Bruxelles (Cab. des Estampes) : Autoportrait – Raphaël au jeu de cubes – Bruxelles (min. de la Culture) : Jeune fille en bleu – Louvain (Mus. comm.) : Après l'orage – Malines (Hôtel de Ville) : Le Roi Albert Iᵉʳ – Malines (Mus. Busleyden) : Jardin botanique – Mère et enfant – Chou de Savoie – Tournai (Mus. des Beaux-Arts) : Nature morte aux pommes – Verviers (Mus. des Beaux-Arts) : Tournesols.

SMEDT Jos de
Né en 1894 à Anvers. XXᵉ siècle. Belge.
Peintre d'histoire, de compositions religieuses, sculpteur.
Il fut élève des Académies des Beaux-Arts d'Anvers, Malines, Bruxelles. Il a participé à la décoration de l'église arménienne du Prado à Marseille.
Bibliogr. : In : Diction. Biogr. illustré des Artistes en Belgique depuis 1830, Arto, Bruxelles, 1987.
Ventes Publiques : Lokeren, 19 oct. 1985 : Nu couché 1915, h/t (101x120) : BEF 180 000 – Lokeren, 7 oct. 1995 : Danseurs costumés, h/pan. (60x40) : BEF 26 000.

SMEDT Liévin de
XVIᵉ siècle. Éc. flamande.
Sculpteur.
Il fut chargé de l'exécution d'un crucifix pour l'Hôtel de Ville de Grammont en 1558.

SMEDT Th. de. Voir **DESMEDT**

SMEERS Frans
Né en 1873 à Bruxelles. Mort en 1960. XXᵉ siècle. Belge.
Peintre de portraits, paysages, marines. Postimpressionniste.

Il fut élève, à l'Académie des Beaux-Arts de Bruxelles, de J. Portaels et Stallaert.

Fr. Smeers

BIBLIOGR. : In : *Dictionnaire biographique illustré des artistes en Belgique depuis 1830*, Arto, Bruxelles, 1987.
MUSÉES : LA HAYE (Mus. mun.) : *L'embarcadère de Scheveningen* – *Le Boulevard de Scheveningen*.
VENTES PUBLIQUES : ANVERS, 15 oct. 1969 : *Sur le port à Ostende* : BEF 100 000 – BRUXELLES, 16 nov. 1971 : *Fillette et jeune femme sur l'estacade* : BEF 170 000 – ANVERS, 23 nov. 1973 : *Jeune fille sur la plage* : BEF 180 000 – ANVERS, 22 oct. 1974 : *Sur la plage* : BEF 110 000 – ANVERS, 7 avr. 1976 : *Sur la plage*, h/t (80x100) : BEF 300 000 – BREDA, 26 avr. 1977 : *Plage à Cannes* 1921, h/t (55x70) : NLG 15 000 – LOKEREN, 15 oct. 1983 : *Enfants sur la plage*, h/t (71x81) : BEF 280 000 – LOKEREN, 14 avr. 1984 : *Sur la plage*, h/t (85x128) : BEF 400 000 – LOKEREN, 20 avr. 1985 : *Jeune fille sur la plage*, h/pan. (29x42) : BEF 110 000 – LONDRES, 8 oct. 1986 : *Le jardin des Tuileries* 1906, h/t (49x74) : GBP 7 000 – BRUXELLES, 19 déc. 1989 : *Portrait*, dess. (33x36) : BEF 36 000 – LONDRES, 27 juin 1989 : *Fillette au seau* 1906, h/t (72x57,5) : GBP 13 200 – BRUXELLES, 27 mars 1990 : *Femmes et enfant à la plage*, h/pan. (30x45) : BEF 400 000 – AMSTERDAM, 30 oct. 1990 : *Moments de reflexion* 1918, h/t (60x37) : NLG 8 625 – NEW YORK, 23 mai 1991 : *Une journée à la plage*, h/pan. (34,3x45) : USD 13 200 – LOKEREN, 10 oct. 1992 : *Vindictivekaai, Ostende* 1926, h/t (49,5x61) : BEF 180 000 – AMSTERDAM, 5 juin 1996 : *Fillette au seau* 1906, h/t (72x57,5) : NLG 7 475 – LOKEREN, 18 mai 1996 : *Gestrande boten*, h/t (50x61) : BEF 33 000 – AMSTERDAM, 2-3 juin 1997 : *La Raccomodage des filets sur les quais* 1921, h/t (55x65) : NLG 20 060.

SMEES Jan
Mort au début de 1729. XVIIIᵉ siècle. Actif à Amsterdam. Hollandais.
Peintre de paysages et aquafortiste.
Il a gravé des estampes dans la manière de Jan Both.
MUSÉES : LONDRES (British Mus.) : *Cinq eaux-fortes représentant des paysages italiens avec des ruines* – POMMERSFELDEN : *Vue d'un château* – VIENNE (Gal. Schonborn Buchheim) : *Paysage avec ruines*.

SMEESTERS
XVIIIᵉ siècle. Actif à Bruxelles dans la seconde moitié du XVIIIᵉ siècle. Éc. flamande.
Peintre de paysages.
VENTES PUBLIQUES : BRUXELLES, 1847 : *Paysage des bords de la Meuse* : FRF 26 ; *Paysage, vue prise près de Huy* : FRF 30.

SMEETON Burn
XIXᵉ siècle. Travaillant à Paris de 1840 à 1860. Britannique.
Graveur sur bois.

SMEJKAL Jan
XXᵉ siècle. Hollandais.
Peintre, aquarelliste, créateur d'installations.
Il a exposé à Art Affairs à Amsterdam en 1993. À partir de notes prises textuellement au cours de sa vie journalière, l'artiste les a transposées en une sorte d'écriture peinte où, par chevauchements de mots, se forme ainsi un recueil mémoire.

SMEKENS Gérard Joseph Charles
Né le 30 mars 1812 à Anvers. XIXᵉ siècle. Belge.
Paysagiste amateur.

SMELKOFF P. M. Voir **CHMELKOFF**

SMELLICH Johann
XVIIᵉ siècle. Actif dans la première moitié du XVIIᵉ siècle. Hongrois.
Peintre.
Il a peint une *Adoration des rois mages* dans l'église d'Aranyosmarot en 1618.

SMELTZING Arent ou **Schmeltzing**
Mort le 4 octobre 1710 à Leyde. XVIIIᵉ siècle. Actif à Leyde. Hollandais.
Médailleur, tailleur de sceaux.

A Smet AS
A.S. 1667

SMELTZING Jan I ou **Schmeltzing**
Né le 3 août 1656 à Leyde. Mort le 18 octobre 1693 à Leyde. XVIIᵉ siècle. Hollandais.
Médailleur.
Il exécuta des médailles à l'effigie de nombreuses personnalités politiques de son époque.

SMELTZING Jan II ou **Schmeltzing**
Né le 5 juillet 1668 à Leyde. XVIIᵉ siècle. Hollandais.
Médailleur.
Fils d'Arent Smeltzing. Il fut graveur de la ville de Leyde de 1695 à 1709.

SMELTZING Jan ou **Schmeltzing**
Né à Nimègue. mort en 1703 à Leyde. XVIIᵉ siècle. Hollandais.
Médailleur et sculpteur.
Le Musée National d'Amsterdam conserve de lui deux statuettes en argile *Garçon* et *Fillette*.

SMELTZING Martin ou **Schmeltzing**
Mort en 1714 à Leyde. XVIIIᵉ siècle. Hollandais.
Médailleur.
Frère de Jan Smeltzing II. Il travailla à Leyde et à Amsterdam pour plusieurs princes d'Europe.

SMELZ Guillaume
XVIᵉ siècle. Travaillant à Liège en 1591. Éc. flamande.
Peintre verrier.

SMERALDI Antonio
XVIIIᵉ siècle. Actif au milieu du XVIIIᵉ siècle. Italien.
Peintre sur porcelaine.
Il travailla à la Manufacture de porcelaine de Doccia près de Florence vers 1750.

SMERALDI Ettore
Né le 11 octobre 1577. Mort avant le 1ᵉʳ février 1636. XVIIᵉ siècle. Italien.
Peintre, graveur au burin.
Il grava surtout des allégories, des architectures et des sujets religieux.

SMERALDO di Giovanni
Né en 1366. Mort le 26 août 1444. XIVᵉ-XVᵉ siècles. Actif à Florence. Italien.
Peintre de fresques, décorateur.
Assistant de Giovanni del Ponte, il réalisa des fresques et décora des bahuts.

SMEREKAR Hinko ou **Heinrich**
Né en 1883 à Ljubljana. XXᵉ siècle. Yougoslave.
Peintre de sujets religieux, portraits, paysages, graveur, dessinateur, illustrateur, écrivain d'art.
Il fit ses études à Vienne et à Munich. Il illustra des contes et des récits populaires et il dessina des caricatures.

SMERIGLIO Mariano. Voir **SMIRIGLIO**

SMET Adriaen de
XVIᵉ siècle. Actif à Oudenaarde à la fin du XVIᵉ siècle. Éc. flamande.
Sculpteur.
Il exécuta en 1593 un tabernacle et les statues de *Sainte Anne* et de *Sainte Agnès* pour l'Hôpital Notre-Dame d'Oudenaarde.

SMET Cornelio ou **Smit**
Mort vers 1592 à Naples. XVIᵉ siècle. Éc. flamande.
Peintre de compositions religieuses.
Il se fixa à Naples avant 1574 et peignit de nombreux tableaux d'autel dans des églises de cette ville et des environs.

SMET Cornelis ou **Corneille de**
Né en 1742 à Termonde. Mort le 5 avril 1815 à Anvers. XVIIIᵉ-XIXᵉ siècles. Belge.
Sculpteur.
Élève de J. J. Van der Neer, et de l'Académie d'Anvers. Il a sculpté les évangélistes dans le chœur de la cathédrale de Bruxelles et d'autres statues dans la cathédrale d'Anvers.

SMET Cornelis Van der ou **Smit**
XVIᵉ siècle. Éc. flamande.
Sculpteur.
Il travailla pour l'Hôtel de Ville et les Halles de Bruges.

SMET Frédéric de
Né le 13 mars 1876 à Gand. Mort en 1948. XXᵉ siècle. Belge.
Peintre de marines, sculpteur de statues.
Il fut élève de l'Académie des Beaux-Arts de Gand et de Albrecht

De Vriendt à celle d'Anvers. Il exposa des statues et des marines, à Bruxelles en 1903, à Gand en 1909. Il fut aussi critique d'art.
BIBLIOGR. : In : *Diction. Biogr. illustré des Artistes en Belgique depuis 1830*, Arto, Bruxelles, 1987.
MUSÉES : GAND.

SMET Fredy de. Voir DESMET

SMET Gust
Né en 1911 à Saint-Nicolas-Waas. XXᵉ siècle. Belge.
Peintre. Fantastique.
Il a étudié à l'Académie Saint-Nicolas où il a été notamment élève d'Alfons Proost.
BIBLIOGR. : In : *Dictionnaire biographique illustré des artistes en Belgique depuis 1830*, Bruxelles, Arto, 1987.

SMET Gustaaf de
Né le 21 janvier 1877 à Gand. Mort le 8 octobre 1943 à Deurle. XXᵉ siècle. Belge.
Peintre de figures, nus, portraits, intérieurs, paysages, paysages animés, paysages urbains, natures mortes, graveur. Tendance expressionniste.
Avec son frère cadet Léon de Smet, qui fut peintre aussi, il débuta en travaillant avec leur père Jules de Smet, photographe et peintre décorateur. De 1888 à 1895, il suivit les cours de l'Académie des Beaux-Arts de Gand où il fut élève de Jules Van Biesbroeck et de Jean Delvin. Il s'établit en 1901 à Laethem-Saint-Martin jusqu'à la veille de la Seconde Guerre mondiale, date à laquelle il s'exila en Hollande durant la durée du conflit. Dès 1918, il fonda avec ses amis P. G. Van Hecke et André de Ridder, l'atelier d'art « sélection » qui eut une influence considérable sur l'évolution de l'art belge contemporain. Il retourna définitivement en Belgique en 1922, sauf pour un court exode en France en 1940.
Il a montré ses œuvres dans des expositions personnelles, dont : 1914, galerie Regnard et Cie, Amsterdam ; 1916, galerie Heystee-Smit et Cie, Amsterdam ; 1919, galerie Giroux, Bruxelles ; 1921, galerie Sélection, Bruxelles. Une rétrospective de son œuvre fut présentée au Palais des Beaux-Arts de Bruxelles en 1936. Chevalier de l'Ordre de Léopold ; Officier de l'Ordre de la Couronne ; membre de l'Académie Flamande.
Il a d'abord pratiqué un impressionnisme timide. À Laethem-Saint-Martin, avec son frère Léon, ils fréquentèrent Permeke, Van den Berghe, Servaes, avec lesquels ils allaient constituer la seconde génération de Laethem, bien plus nettement située dans la tradition expressionniste des Flandres, que la génération précédente plus proche du vérisme social des peintres de Barbizon. Il y rencontra les Hollandais Sluyters, très marqué par le fauvisme et l'expressionnisme, et le Français Le Fauconnier qui, lui, pratiquait un postcubisme rustique. Revenu en Belgique en 1920, il revint travailler ponctuellement à Laethem, se rapprochant de Permeke et de Van den Berghe, militant désormais pour l'art moderne et se disant du nombre des expressionnistes belges. Avec ces derniers, il avait en commun surtout la même palette sourde et le goût des sujets populaires. Là s'arrête leur ressemblance. Il n'a pas du tout le gigantisme de Permeke. De Le Fauconnier, il tient un souci de la construction de l'espace et de volumes qui le rattache au cubisme tardif. Sa palette de bruns, de rouge brique, voire de roses, est chaleureuse. Ses personnages, les animaux, les bâtiments de ferme, tout est aimable, enfantin, très « maison de poupée », ce qui le place bien loin de la raison première de l'expressionnisme. De la kermesse flamande, dont la tradition vit toujours, si Permeke en représente le côté âpre et emporté, si Tytgat en représente l'aspect de foire, de gros rire et de filles faciles, De Smet en a illustré la poésie gentille et authentique. ■ J. B.

BIBLIOGR. : Léo Van Puyvelde : *Een expressionnistisch schilder : Gustaaf de Smet*, Onze Kunst, Anvers-Amsterdam, 1918 – F. M. Huebner : *Gustaaf de Smet*, Nieuwe Kunst, vol. XI, Van Munster, Amsterdam, 1921 – Paul-Gustave Van Hecke : *Gustave de Smet*, in : *Sélection*, mars 1924 – Luc et Paul Haesaerts : *Dans l'univers de Gustave de Smet*, in : *Gustave de Smet*, catalogue de l'exposition rétrospective, Palais des Beaux-Arts, Bruxelles, 1936 – Paul-Gustave Van Hecke et Émile Langui : *Gustave de Smet. Sa vie et son œuvre*, Edit. Lumière, Bruxelles, 1945 – Léo Van Puyvelde : *Gustave de Smet*, De Sikkel, Anvers, 1949 – Frank Elgar, in : *Diction. de la peinture moderne*, Hazan, Paris, 1954 – Michel Ragon : *L'Expressionnisme*, in : *Histoire Générale de la peinture*, t. XVII, Rencontre, Lausanne, 1966 – Joseph-Émile Muller, in : *Dictionnaire universel de l'art et des artistes*, Hazan, Paris, 1967 – in : *Les Muses*, Grange Batelière, Paris, 1971 – in : *Dictionnaire universel de la peinture*, Le Robert, Paris, 1975 – Piet Boyens : *Gustave de Smet*, Anvers, 1989 – in : *L'Art du XXᵉ siècle*, Larousse, Paris, 1991.
MUSÉES : AMSTERDAM (Stedelijk Mus.) : *La Table bleue* 1915 – ANVERS (Mus. roy. des Beaux-Arts) : *Pally* 1922 – *Les mangeurs de moules* 1923 – *La fillette en rose* 1937 – *Nature morte aux harengs* 1938 – BÂLE (Kunstmuseum) : *Femme endormie* 1919 – *Bouquet foncé* 1919 – *Le Braconnier* 1925 – BRUXELLES (Mus. roy. des Beaux-Arts) : *Femmes à Katwijk* 1918 – *Béatrice I* 1923 – *La Jeune fille en bleu* 1935 – *Autoportrait* 1937 – *Paysage nocturne* 1941 – BUENOS AIRES – DEINZE (Mus. des Beaux-Arts) : *Femme* 1928 – *Le chapeau de paille* 1938 – EINDHOVEN (Van Abbemus.) : *La salle de danse* 1922 – *Femme et enfant* 1922 – *Paysage* 1937 – *Jeune femme au torse nu* 1937-1938 – GAND (Mus. des Beaux-Arts) : *Église d'Afsné* 1906 – *Porcelaines dans un intérieur* avant 1914 – GRENOBLE : *Le cirque II* 1926 – LA HAYE (Mus. mun.) : *Les chrysanthèmes blancs* 1914 – *Ferme* 1914 – *Paysage de neige au clair de lune* 1918 – *Figure de femme* 1919 – *La Loge III* 1928 – IXELLES : *Le Pigeonnier* 1920 – *Parade* 1922 – LIÈGE (Mus. des Beaux-Arts) : *Nature morte* 1940.
VENTES PUBLIQUES : AMSTERDAM, 23 oct. 1958 : *Paysage hivernal* : NLG 5 500 – BRUXELLES, 25 avr. 1959 : *Nature morte* : BEF 50 000 – BRUXELLES, 12 mars 1960 : *Nu assis* : BEF 40 000 – MILAN, 21 nov. 1961 : *La ferme au coucher du soleil* : ITL 1 900 000 – ANVERS, 13 et 15 oct. 1964 : *Femme de pêcheur* : BEF 160 000 – ANVERS, 30 et 31 mars 1965 : *Jeune Fille en rose* : BEF 210 000 – ANVERS, 26 avr. 1966 : *Nu aux poissons rouges* : BEF 420 000 – ANVERS, 11-13 avr. 1967 : *La Salle de danse*, gche : BEF 350 000 – LONDRES, 12 nov. 1970 : *Les Marronniers* : GBP 4 500 – ANVERS, 27 avr. 1971 : *Portrait de jeune fille* : BEF 340 000 – ANVERS, 23 oct. 1973 : *Vue d'Amsterdam*, past. : BEF 85 000 – ANVERS, 22 oct. 1974 : *Femme de l'artiste dans un intérieur* : BEF 400 000 – ANVERS, 6 avr. 1976 : *Le Jardinier* 1929, h/t (92x71) : BEF 900 000 – AMSTERDAM, 26 avr. 1977 : *Trois personnages attablés* 1921, h/t (85x99) : NLG 66 000 – ANVERS, 17 oct. 1978 : *La chambre à coucher*, gche (37x47) : BEF 80 000 – ANVERS, 23 oct 1979 : *Le chasseur*, past. (28x23) : BEF 180 000 – LONDRES, 4 nov 1979 : *Le quai*, h/cart. (32x40) : GBP 3 000 – LOKEREN, 25 avr. 1981 : *La Coupole verte*, Amsterdam 1920, h/t (106x131) : BEF 1 400 000 – BRUXELLES, 30 nov. 1983 : *Femme assise*, dess. (52x41) : BEF 120 000 – LOKEREN, 25 fév. 1984 : *Le Pêcheur à la ligne* vers 1925, h/pan. (47x52) : BEF 600 000 – LONDRES, 26 juin 1985 : *Le Cirque*, gche (72x51,8) : GBP 3 800 – BRUXELLES, 29 oct. 1986 : *Femme au corsage bleu*, h/t (66x52,5) : BEF 2 600 000 – LOKEREN, 16 mai 1987 : *Béatrice* 1923, fus. (25x20) : BEF 95 000 – LOKEREN, 28 mai 1988 : *Vue d'Amsterdam*, past. (63x52) : BEF 380 000 – LOKEREN, 8 oct. 1988 : *Dans le jardin* 1912, h/t (106,5x130) : BEF 3 800 000 – AMSTERDAM, 8 déc. 1988 : *Paysage d'hiver* 1915, h/t (28x24,5) : NLG 29 900 – AMSTERDAM, 10 avr. 1989 : *Bateaux de pêche dans un port*, h/cart. (26,5x32,5) : NLG 13 800 – AMSTERDAM, 24 mai 1989 : *Champ de lin fleuri* 1912, h/t (43x108) : NLG 94 300 – LONDRES, 24 mai 1989 : *Le Village*, h/t (27,4x33,6) : GBP 13 200 – LONDRES, 28 juin 1989 : *Le Canapé bleu* 1928, h/t (145x115) : GBP 550 000 – LONDRES, 19 oct. 1989 : *La Grève à Ooidonck*, h/t (141x120) : GBP 49 500 ; *La jeune paysanne*, h/pan. (66,7x48,2) : BEF 60 500 – AMSTERDAM, 13 déc. 1989 : *Vue de Laren, le soir* 1916, h/t (103x132) : NLG 230 000 – PARIS, 3 avr. 1990 : *Paysage*, h/cart. (44x59) : FRF 140 000 – AMSTERDAM, 22 mai 1990 : *Deux bateaux prennent la mer*, h/cart. (37,5x50,8) : NLG 25 300 – LONDRES, 23 mai 1990 : *Le béguinage à Bruges* 1906, h/t (61x105) : GBP 16 500 – PARIS, 15 juin 1990 : *Le parc du château Borlut à Saint-Denijs Westrem (Gand)* vers 1911-1912, h/t (140x117) : FRF 730 000 – BRUXELLES, 12 juin 1990 : *Paysage, église et chèvres*, h/pan. (40x33) : BEF 6 500 000 – AMSTERDAM, 12 déc. 1990 : *Maisons de Zaamdam*, h/t (41x37) : NLG 40 250 – LONDRES, 20 mars 1991 : *Nature morte japonaise* 1914, h/t (63x52) : GBP 16 500 – AMSTERDAM, 11 déc. 1991 : *Paysage fluvial avec une chèvre sur le rivage*, h/t (49,5x68,5) : NLG 43 700 – LONDRES, 24 mars 1992 : *Verger au soleil couchant*, h/pan. (40x52) : GBP 9 020 – AMSTERDAM, 19 mai 1992 : *Le Retour des*

barques de pêche, h/t (70x79) : **NLG 55 200** – LONDRES, 1er déc. 1992 : *Les bords de la Lys*, h/t (89x105) : **GBP 44 000** – AMSTERDAM, 9 déc. 1992 : *Jument et son poulain dans une cour de ferme*, h/cart. (57,5x62,2) : **NLG 57 500** – LOKEREN, 15 mai 1993 : *Nature morte au cactus 1935*, h/t (51x40,5) : **BEF 380 000** – LOKEREN, 9 oct. 1993 : *Voiliers 1908*, h/t (59,5x85,5) : **BEF 1 100 000** – AMSTERDAM, 9 déc. 1993 : *La beauté du village 1929*, h/cart. (88x62,7) : **NLG 281 750** – LOKEREN, 10 déc. 1994 : *L'Hiver à Deurle*, h/t (100x120) : **BEF 3 300 000** – AMSTERDAM, 31 mai 1995 : *La Lys en été 1911*, h/t (49,5x68,5) : **NLG 47 200** – LOKEREN, 7 oct. 1995 : *Paysan devant une ferme*, fus. et aquar. (53x49) : **BEF 180 000** – AMSTERDAM, 4 juin 1996 : *Portrait de femme*, h/cart. (47,5x42,5) : **NLG 14 160** – LOKEREN, 5 oct. 1996 : *Chemin de campagne près d'un moulin 1891*, h/t (61x51) : **BEF 130 000** – LONDRES, 4 déc. 1996 : *Le Parc du château Borlut vers 1911-1912*, h/t (140x117) : **GBP 56 500** – LOKEREN, 18 mai 1996 : *Le Village 1916*, fus. (48x65) : **BEF 180 000** – LOKEREN, 7 déc. 1996 : *Vaches près d'un village 1934*, h/t (65x100) : **BEF 1 500 000** – AMSTERDAM, 4 juin 1997 : *Nature morte de fleurs vers 1917*, h/pan. (38x48) : **NLG 50 740** – LONDRES, 25 juin 1997 : *Paysage*, h/t (54x50) : **GBP 25 300** – AMSTERDAM, 1er déc. 1997 : *Un bateau sur un canal d'Amsterdam*, h/t (50x58,5) : **NLG 40 120**.

SMET Hans. Voir l'article **MARBOCH Henni**

SMET Henri de

XVIe siècle. Travaillant à Louvain dans la première moitié du XVIe siècle. Éc. flamande.

Peintre de cartons pour la tapisserie.

SMET Jan de

XVe siècle. Actif à Bruxelles. Éc. flamande.

Peintre verrier.

Il exécuta un vitrail pour l'église Notre-Dame du Sablon de Bruxelles et pour l'église de Hal.

SMET Jean de

XVIe siècle. Actif à Bruges en 1562. Éc. flamande.

Sculpteur.

SMET Joos de. Voir **SMIT Joos Woutersz**

SMET Léon de

Né le 20 juillet 1881 à Gand. Mort le 9 septembre 1966 à Deurle. XXe siècle. Belge.

Peintre de portraits, nus, paysages, natures mortes. Impressionniste.

Comme son frère Gustaaf de Smet, il étudia à l'Académie des Beaux-Arts de Gand où il fut élève de Jean Joseph Delvin. Il vécut également à Laethem-Saint-Martin de 1906 à 1913. Cependant, il ne peut être considéré comme faisant partie du groupe expressionniste de Laethem, ayant pour sa part été uniquement influencé par l'impressionnisme. Il fut membre du cercle luministe *Vie et Lumière*, avec Théo Van Rysselberghe. En 1914, tandis que son frère se réfugiait aux Pays-Bas, lui-même alla en Angleterre. Il se fixa à Bruxelles au lendemain de la guerre, puis à Deurle, en 1926.

Il figura à la Biennale de Venise en 1909, à une exposition à Vienne en 1911, exposa aux Leicester Galleries à Londres.

En Angleterre, il peignit surtout des portraits d'écrivains : *John Galsworthy ; George-Bernard Shaw ; Joseph Conrad* ; ainsi que des portraits de personnages de la société anglaise. Au lendemain de la guerre, il fut, pendant un temps très bref, influencé par l'expressionnisme, mais revint rapidement à sa manière impressionniste, presque réaliste, célébrant, au contraire des expressionnistes, les bonheurs de la vie : *L'Heure du bain*, 1909 ; *Harmonie blanche*, 1909 ; *Intérieur*, 1912 ; *Deurle sous la neige*, 1938 ; *Intimité*, 1941.

BIBLIOGR. : Michel Ragon : *L'Expressionnisme*, in : *Histoire Générale de la peinture*, tome XVII, Rencontre, Lausanne, 1966 – in : *L'Art du XXe siècle*, Larousse, Paris, 1991.

MUSÉES : ANVERS (Mus. Flamand) : *Portrait de Herman Teirlinck* – *Portrait de Auguste Vermeylen* – *Portrait de Styn Streuvels* – BRUXELLES (Mus. roy.) – DEURLE (Mus. Léon De Smet) – GAND – IXELLES (Mus. mun.) – TOKYO.

VENTES PUBLIQUES : LONDRES, 25 fév. 1929 : *Fleurs et nature morte* : **GBP 50** – PARIS, 4 déc. 1950 : *Vase de fleurs 1917* : **FRF 1 900** – ANVERS, 13 et 15 oct. 1964 : *Intérieur* : **BEF 68 000** – LONDRES, 24 juin 1966 : *La Tamise à Runnymede* : **GNS 700** – ANVERS, 13 et 14 avr. 1967 : *Femme devant la fenêtre* : **BEF 85 000** – ANVERS, 22 avr. 1969 : *Intérieur* : **BEF 150 000** – LONDRES, 12 nov. 1970 : *Carnaval* : **GBP 4 000** – ANVERS, 18 avr. 1972 : *Fleurs* : **BEF 110 000** – LOKEREN, 23 mars 1974 : *Paysage au pont, past.* : **BEF 65 000** – ANVERS, 2 avr. 1974 : *Intérieur* : **BEF 700 000** – LONDRES, 1er déc. 1976 : *Vase de zinnias 1927*, h/t (69,5x79,5) : **GBP 3 400** – BREDA, 26 avr. 1977 : *Jardin*, h/t (60x57) : **NLG 16 000** – ANVERS, 8 mai 1979 : *Nature morte aux légumes*, h/t (70x90) : **BEF 260 000** – LOKEREN, 16 fév. 1980 : *Autoportrait 1946*, sanguine (50x40) : **BEF 60 000** – ANVERS, 27 oct. 1981 : *Sous-bois*, h/t (50x58) : **BEF 200 000** – LONDRES, 28 mars 1984 : *Autoportrait 1914-1918*, past. (47,6x61) : **GBP 3 200** – LONDRES, 24 oct. 1984 : *Nature morte aux fleurs 1931*, h/t (90,7x70,5) : **GBP 5 500** – LOKEREN, 16 fév. 1985 : *Jeune femme assise 1917*, fus. (72x56) : **BEF 65 000** – LONDRES, 26 mars 1985 : *Le port 1924*, h/t (81,2x99) : **GBP 20 000** – LONDRES, 2 déc. 1986 : *Bouquet de fleurs 1925*, h/t (72,5x82) : **GBP 30 000** – LOKEREN, 21 fév. 1987 : *Nu assis 1922*, craie noire (82x120) : **BEF 200 000** – LONDRES, 1er juil. 1987 : *Bouquet de fleurs et écran japonais 1924*, h/t (53x60) : **GBP 39 000** – PARIS, 3 mars 1988 : *Femme au balcon*, h/t (41x33) : **FRF 9 800** – LONDRES, 24 fév. 1988 : *Vase de fleurs 1915*, h/t (46x36) : **GBP 13 200** – LOKEREN, 28 mai 1988 : *L'épouse de l'artiste dans un intérieur avec le journal Sélection 1927*, h/t (112,5x144) : **BEF 1 300 000** – LOKEREN, 8 oct. 1988 : *Le hêtre rouge*, h/t (77x97) : **BEF 600 000** – LOKEREN, 19 oct. 1988 : *Bord de rivière 1908*, h/t (71,1x60,8) : **GBP 18 700** – LONDRES, 22 fév. 1989 : *Intérieur*, h/t (71x81) : **GBP 16 500** – DOUAI, 23 avr. 1989 : *Femme assise 1920*, h/t (7360) : **FRF 42 000** – AMSTERDAM, 24 mai 1989 : *Arbres dans un jardin près d'une maison 1910*, h/t (60x81) : **NLG 149 500** ; *Nature morte avec un vase de dahlias et un sucrier de porcelaine de Chine sur une table 1926*, h/t (71x80) : **NLG 126 500** – LONDRES, 28 juin 1989 : *Femme à sa fenêtre 1909*, h/t (96x102) : **GBP 170 500** – LONDRES, 19 oct. 1989 : *La petite grisette 1917*, h/t (71,2x55,8) : **GBP 41 800** – NEW YORK, 26 fév. 1990 : *Côte rocheuse*, h/t (41,6x52,4) : **USD 8 800** – LONDRES, 3 avr. 1990 : *Le port d'Ostende 1924*, h/t (81,9x100,4) : **GBP 44 000** – AMSTERDAM, 10 avr. 1990 : *Paysage*, fus./pap. (33x44) : **NLG 4 600** – LONDRES, 23 mai 1990 : *Nature morte 1929*, h/t (60x81) : **GBP 39 600** – LONDRES, 16 oct. 1990 : *Vue sur le jardin à Wingstone 1914*, h/t (76,8x63,5) : **GBP 16 500** – LONDRES, 17 oct. 1990 : *Fleurs et coquillages sur une table 1924*, h/t (62x75) : **GBP 28 600** – AMSTERDAM, 13 déc. 1990 : *Vase de fleurs*, h/t (90,5x79,5) : **NLG 103 500** – LONDRES, 19 mars 1991 : *Nature morte aux tulipes et jonquilles 1936*, h/t (61x50,8) : **GBP 8 250** – LONDRES, 24 mars 1992 : *Buste de femme avec une rose à la main 1926*, h/t (69,5x56) : **GBP 9 350** – LOKEREN, 23 mai 1992 : *Paysage hivernal*, h/t (49x58) : **BEF 380 000** – AMSTERDAM, 27-28 mai 1993 : *Nature morte*, h/t (110x120) : **NLG 97 750** – LOKEREN, 9 oct. 1993 : *Nature morte dans un intérieur 1932*, h/t (95,5x121) : **BEF 900 000** – LONDRES, 30 nov. 1993 : *Nu debout*, h/t (133x66) : **GBP 13 800** – LONDRES, 15 nov. 1994 : *Nature morte à l'azalée*, h/t (86,3x119,7) : **GBP 29 900** – AMSTERDAM, 8 déc. 1994 : *Les quais de la Tamise 1915*, h/t (55,3x68,5) : **NLG 48 300** – LOKEREN, 10 déc. 1994 : *Femme avec un châle bleu 1925*, h/t (73x60) : **BEF 900 000** – LOKEREN, 20 mai 1995 : *Nature morte 1929*, h/t (67x80) : **BEF 900 000** – LONDRES, 25 oct. 1995 : *La Terrasse au jardin*, h/t (65x80) : **GBP 20 700** – LOKEREN, 9 mars 1996 : *Femme assise devant un miroir*, h/t (60x70) : **BEF 380 000** – NEW YORK, 2 mai 1996 : *Vase de fleurs et gravure sur bois japonaise 1917*, h/t (76,8x63,5) : **USD 79 500** – PARIS, 16 oct. 1996 : *Fermes dans un paysage 1907*, h/t (53,5x50) : **FRF 96 000** – AMSTERDAM, 10 déc. 1996 : *Fleurs*, h/t (103x66,5) : **NLG 27 676** – LONDRES, 25 juin 1996 : *Femme se coiffant à la fenêtre 1919*, h/t (75x63,5) : **GBP 34 500** – LOKEREN, 18 mai 1996 : *Paysage fluvial vers 1895*, h/t (50x75) : **BEF 85 000** – LOKEREN, 18 mai 1996 : *Grands lys blancs 1925*, h/t (61x68,8) : **BEF 1 700 000** – LOKEREN, 7 déc. 1996 : *Intérieur 1944*, h/t (100x120) : **BEF 1 100 000** – LOKEREN, 8 mars 1997 : *Femme lisant au soleil couchant 1910*, h/t (106x135) : **BEF 2 200 000**.

SMET Mathieu de

XVIe siècle. Actif dans la première moitié du XVIe siècle. Éc. flamande.

Sculpteur.
Il travailla avec Jean de Smytere au tombeau d'Isabelle d'Autriche, dans l'église de l'abbaye Saint-Pierre de Gand.

SMET Pierre de
XVIe siècle. Éc. flamande.
Peintre verrier.
Il a exécuté des vitraux représentant *La Vierge* et *Saint Pierre* pour l'église de Meirelbeke près de Gand en 1593.

SMET René Louis
Né en 1929 à Bruxelles. XXe siècle. Belge.
Peintre, graveur, lithographe. Tendance expressionniste.
Il a étudié à l'Académie des Beaux-Arts de Bruxelles. Il a beaucoup voyagé, en particulier au Brésil où il a montré ses premières expositions à São Paulo en 1956 et 1957. Il a ensuite exposé à Rome, Paris, Bruxelles et Washington.
Sa peinture évoque un univers blafard et silencieux.
BIBLIOGR. : In : *Dictionnaire biographique illustré des artistes en Belgique depuis 1830*, Bruxelles, Arto, 1987.

SMET Roger de, dit le Fèvre
Né probablement à Tournai. Mort en 1502 ou 1503 à Courtrai. XVe siècle. Éc. flamande.
Sculpteur.
Il travailla pour la chapelle baptismale de l'église Saint-Martin de Courtrai.

SMET Roger de
Mort en février 1510 à Courtrai. XVIe siècle. Éc. flamande.
Sculpteur.
Il sculpta plusieurs statues pour des églises de Courtrai.

SMET Roger de
Mort vers 1545 à Courtrai probablement. XVIe siècle. Éc. flamande.
Sculpteur sur pierre et sur bois.
Il travailla à Bruges et à Courtrai et exécuta des plafonds, des retables et des statues.

SMET Roger ou Roeger de
Mort vers 1520 à Courtrai probablement. XVIe siècle. Éc. flamande.
Peintre et sculpteur.
Il a sculpté un blason sur les remparts de Courtrai.

SMET Wolfgang de
XVIIe siècle. Actif à Louvain dans la seconde moitié du XVIIe siècle. Éc. flamande.
Peintre.
Le Musée de Louvain conserve de lui un *Intérieur de l'église Saint-Pierre de Louvain*, daté de 1667.

SMET Yves de
Né en 1946 à Gand. XXe siècle. Belge.
Peintre. Polymorphe.
Il obtint le Grand Prix de l'Association belge des Critiques d'art en 1977. Il est professeur à l'Académie Saint-Luc de Gand. Il a évolué du constructivisme à l'art conceptuel.
BIBLIOGR. : In : *Diction. Biogr. illustré des Artistes en Belgique depuis 1830*, Arto, Bruxelles, 1987.
MUSÉES : BRUXELLES (Mus. d'Art Mod.) – GAND (Mus. d'Art Contemp.) – NIMÈGUE.

SMETANA Jan
Né le 3 octobre 1918. XXe siècle. Tchécoslovaque.
Peintre.
De 1936 à 1939, il étudia l'architecture, à Prague, puis fut élève de l'École des arts appliqués, de 1941 à 1943.
Il a participé à de nombreuses expositions d'art tchécoslovaque moderne, notamment en 1946, à Paris et en Belgique.
Il peint très souvent des paysages d'usines, non sous l'angle du monde moderne mais sous celui du pittoresque.
BIBLIOGR. : *50 ans de peinture tchécoslovaque, 1918-1968*, Musées tchécoslovaques, 1986.

SMETANA Léopold
Né à Tonnerre (Yonne). XXe siècle. Français.
Peintre de genre.
Il a exposé, à Paris, au Salon des Indépendants à partir de 1912.

SMETANIN Vladimir Dimitrievitch
Né près de Moscou. XXe siècle. Russe.
Peintre de paysages urbains animés. Naïf.
De 1969 à 1973, il fut élève de l'École des Beaux-Arts de Moscou.

En 1991-1992, il figurait à l'exposition itinérante aux États-Unis *Œuvres contemporaines* organisée par le Ministère de la Culture de l'URSS. En 1992, une galerie de Paris a organisé une exposition personnelle de ses œuvres.
Il peint à la tempera des vues de villes et villages russes, uniquement dans leurs aspects restés traditionnels, refusant totalement de prendre en compte les bâtiments modernes. Malgré sa formation classique, il se tient volontairement à une facture à tendance naïve, qu'il juge sans doute en accord avec son refus de la modernité.

SMETH Henri de, ou Hendrick, ou Rik
Né le 31 octobre 1865 à Anvers. Mort en 1940 à Brasschaat. XIXe-XXe siècles. Belge.
Peintre de scènes de genre, intérieurs, paysages, illustrateur.
Il fut élève de August De Lathouwer et de H. F. Joseph Hendrickx. Il fut ami de Romain Looymans. Il fut cofondateur du groupe des XIII. Il figura aux expositions de Paris, où il obtint une médaille de bronze en 1889, lors de l'Exposition universelle. Il mourut aveugle.
Dans ses peintures, il recherchait les effets de lumière. Il a illustré les œuvres de H. Conscience.

BIBLIOGR. : In : *Diction. Biogr. illustré des Artistes en Belgique depuis 1830*, Arto, Bruxelles, 1987.
MUSÉES : ANVERS : *Le compte de la couturière – La sacristie –* BRUXELLES – TOURNAI.
VENTES PUBLIQUES : LONDRES, 14 fév. 1990 : *La vachère* 1896, h/t (45,5x56) : **GBP 3 520** – AMSTERDAM, 14-15 avr. 1992 : *La visite* 1901, h/t (48x37,5) : **NLG 3 450**.

SMETH Louis Antoine de
Né le 5 octobre 1883 à Bruxelles. XXe siècle. Belge.
Sculpteur, médailleur.
Il a participé à l'Exposition universelle de Bruxelles en 1910.

SMETHAM James
Né le 9 septembre 1821 en Yorkshire. Mort le 6 février 1889 à Stoke Newington. XIXe siècle. Britannique.
Peintre de scènes mythologiques, peintre à la gouache, aquarelliste, pastelliste, aquafortiste.
Il fut d'abord maître de dessin au Normal College. Il écrivit divers ouvrages notamment des essais sur Reynolds et Blake. Il exposa, de 1851 à 1876, à la Royal Academy et à Suffolk Street, mais ses ouvrages ne furent pas goûtés du public. Il eut l'heureuse compensation d'être grandement estimé et chaleureusement défendu par des hommes tels que Ruskin, Madox, Brown, Rossetti. Après sa mort, ses œuvres furent plus recherchées.

MUSÉES : LONDRES (Mus. Victoria and Albert) : *Paysage –* LONDRES (Tate Gal.) : *Douze eaux-fortes et un dess. – Le vignoble de Naboth –* NOTTINGHAM : *Scène de Milton.*
VENTES PUBLIQUES : LONDRES, 30 oct. 1964 : *The Knight's Bride* : **GNS 360** – LONDRES, 2 juil. 1971 : *Berger et bergère dans un paysage* : **GNS 1 800** – LONDRES, 14 juil. 1972 : *Les bergers Guiderius et Arviragus pleurant Imogène* : **GNS 2 000** – LONDRES, 13 mars 1973 : *Eventide*, aquar. : **GNS 2 200** – LONDRES, 26 juin. 1974 : *Lycidas* : **GNS 1 300** – LONDRES, 14 mai 1976 : *Sir Belvedere combattant Excalibur*, h/cart. (10,5x30,5) : **GBP 2 600** – LONDRES, 19 mars 1979 : *The Knight's Bride* 1864, h/pan. (23x16) : **GBP 2 000** – NEW YORK, 3 juin 1982 : *Dans le jardin de Gethsémani*, craies coul./ deux feuilles mar./t. (90,6x70,5) : **USD 2 700** – LONDRES, 15 juin 1982 : *The death of Earl Siward* 1861, h/t (69x43) : **GBP 2 200** – LONDRES, 26 juil. 1985 : *And Their ears are dull of hearing*, h/t (45,8x24,8) : **GBP 2 400** – LONDRES, 16 oct. 1986 : *La Joueuse de mandoline*, aquar. reh. de gche (46x35,5) : **GBP 3 000** – LONDRES, 3 juin 1988 : *Le Bureau de change* 1864, h/pan. (11,5x18,8) : **GBP 715** – LONDRES, 23 sep. 1988 : *Pandora*, h/t (76,5x62) : **GBP 8 580** – LONDRES, 26 sep. 1990 : *Miranda* 1856, h/t (61x51) : **GBP 770** – LONDRES, 12 nov. 1992 : *Un voyageur*, past. (12x34,5) : **GBP 1 870** – LONDRES, 6 nov. 1996 : *Procession en été* 1869,

h/pan. (30x40,5) : **GBP 2 415** – LONDRES, 6 juin 1997 : *Jouant de la cornemuse au fond de la vallée*, h/pan. (11,5x30,6) : **GBP 2 530** ; *Dur à la tâche 1864*, h/pan. (18,5x12,4) : **GBP 1 725**.

SMETS Antoni ou de Smedt
XVIIe siècle. Actif à La Haye en 1665. Hollandais.
Peintre.

SMETS Christian ou Chrétien
Né à Malines. XVIe siècle. Éc. flamande.
Peintre.
Il travailla en France pour Henri d'Albret, roi de Navarre, en 1550 et revint dans les Pays-Bas en 1557.

SMETS Jacob
Né vers 1630. XVIIe siècle. Hollandais.
Peintre.
Il a travaillé jusqu'en 1666.

SMETS Jacques
XVIe siècle. Actif à Tournai de 1561 à 1575. Éc. flamande.
Peintre de blasons et de figurines.

SMETS Jacques
Né en 1680 à Malines. Mort en 1764 à Auch. XVIIIe siècle. Éc. flamande.
Peintre.
Élève de J. Smeyers à Malines. Il exécuta des peintures pour des églises et la ville d'Auch. Le Musée de cette ville conserve de lui *Saint Jérôme en costume de cardinal avec son lion*.
VENTES PUBLIQUES : PARIS, 9 déc 1979 : *Nature morte 1720*, h/t (99x131) : **FRF 58 000**.

SMETS Jean Baptiste ou Jean Bernard
XVIIIe siècle. Travaillant à Auch de 1746 à 1781. Français.
Peintre.
Fils de Jacques Smets. Le Musée d'Auch possède de lui *Portrait du Père Ambroise de Lombez*.

SMETS John Charles
Né le 21 décembre 1958 à Vilvoorde. XXe siècle. Belge.
Peintre de figures, paysages, graveur.
Il fut élève de l'Institut supérieur Saint-Luc à Bruxelles entre 1981 et 1985.
De style figuratif, sa peinture explore un langage de couleurs intenses maniées en contrastes.

SMETS Léon
Né en 1895 à Malines. XXe siècle. Belge.
Peintre, graveur.
Il a étudié dans les Académies d'Anvers et Berchem. Il a traversé plusieurs styles : impressionniste, abstraction sensible, art construit.
BIBLIOGR. : In : *Dictionnaire biographique illustré des artistes en Belgique depuis 1830*, Bruxelles, Arto, 1987.
MUSÉES : ANVERS (Cab. d'Estampes) – BRUXELLES (Cab. d'Estampes).

SMETS Louis
XIXe siècle. Hollandais.
Peintre de scènes et paysages typiques animés.
Il traitait les thèmes folkloriques de l'hiver hollandais. À rapprocher de Louis Smits.
VENTES PUBLIQUES : LONDRES, 29 oct. 1976 : *Paysage d'hiver*, h/t (58,5x77,5) : **GBP 3 000** – LONDRES, 23 fév. 1977 : *Paysage d'hiver animé de personnages*, h/pan. (48x66,5) : **GBP 2 300** – CHESTER, 22 juil. 1983 : *Paysage d'hiver avec patineurs*, h/t (43x58,5) : **GBP 2 000** – NEW YORK, 30 oct. 1985 : *Personnages dans un paysage d'hiver*, h/t (61,5x84,3) : **USD 6 000** – AMSTERDAM, 16 nov. 1988 : *Traîneau, patineurs et villageois ramassant du bois sur un canal gelé 1861*, h/t (71x115) : **NLG 21 850** – BRUXELLES, 12 juin 1990 : *Patineurs 1859*, h/pan. (33x43) : **BEF 120 000** – NEW YORK, 29 oct. 1992 : *Patineurs sur une rivière gelée 1865*, h/t (57,2x79,4) : **USD 4 950** – LONDRES, 15 nov. 1995 : *Scène de patinage en Hollande 1862*, h/t (39x48) : **GBP 3 220** – AMSTERDAM, 16 avr. 1996 : *Paysage d'hiver avec des patineurs sur une rivière gelée 1864*, h/t (34x55) : **NLG 5 900** – AMSTERDAM, 30 oct. 1996 : *Paysage fluvial gelé avec des patineurs se désaltérant près d'un bateau glacé*, h/t/pan. (47,8x63,5) : **NLG 11 532**.

SMETS Mattheus ou Smetz. Voir HEYNS Mattheus

SMETSENS Arnold. Voir SMITSEN

SMEYERS Abraham
XVIIe siècle. Éc. flamande.
Sculpteur.

Élève de Peeter Seuns. Il était actif à Anvers dans la première moitié du XVIIe siècle.

SMEYERS Egide ou Gilles, l'Ancien
Né en 1637 à Malines. Enterré à Malines le 30 août 1710. XVIIe-XVIIIe siècles. Éc. flamande.
Peintre de portraits.
Fils de Nicolas Smeyers, il fut l'élève de Jean Verhoeren. Il épousa en 1657 Elisabeth Herregouts, dont il eut trois fils qui furent peintres, Jean-Louis, Justin et peut-être un Nicolas. En 1657, il fut exonéré des paiements à la Confrérie et en 1682, il en fut le trésorier. Après la mort de Franchoys II, Smeyers acheva une *Assomption* de cet artiste.
On cite, notamment de lui, à l'église Saint-Jean à Malines, *Les Bénéfices de la Sainte Trinité* et au Séminaire *La Résurrection de Lazare*.
MUSÉES : MALINES : *Les Membres de la Corporation des tailleurs en 1695*.

SMEYERS Egide ou Gilles Joseph, le Jeune
Baptisé le 6 août 1694 à Malines. Mort le 11 avril 1771 à Malines. XVIIIe siècle. Éc. flamande.
Peintre d'histoire, portraits, paysages.
Il serait fils d'un Nicolas Smeyers, qui pourrait être l'un des trois fils d'Egide l'ancien. Il montra d'abord du goût pour les études historiques et ne s'adonna à la peinture qu'à l'âge de vingt et un ans. Il alla à Düsseldorf en 1715 et travailla trois ans chez J. F. Douven. Il dut revenir à Malines, ses parents étant devenus aveugles. Il s'occupa de décoration et fit métier d'écrivain, notamment en fournissant des notices à Descamps pour son histoire des peintres flamands. Il publia aussi un supplément à l'ouvrage de Van Mander, avec des notices sur les peintres de Malines. Malgré un labeur considérable, il vécut dans la pauvreté et dut vendre sa bibliothèque pour payer le lit d'hôpital dans cette ville. On cite de lui à Malines : *Portrait du Chanoine de Laet* (au grand séminaire), *Histoire de saint Dominique* (église de S.-Rombaut), *La Pentecôte* (couvent des sœurs noires), *Groupes allégoriques*, couvent des sœurs Maricoles et diverses œuvres au Musée. On mentionne encore plusieurs peintures à l'église d'Osselie et des portraits d'enfants à Notre-Dame d'Hanswyck.
MUSÉES : BRUXELLES : *Saint Norbert donnant l'ordination* – *La mort de saint Norbert* – MALINES : *Les maîtres de la corporation des tailleurs en 1735* – SIBIU : *Jacob recevant les vêtements de Joseph*.

SMEYERS Jacques
Baptisé à Malines le 8 octobre 1657. Mort le 6 décembre 1732 à Malines. XVIIe-XVIIIe siècles. Éc. flamande.
Peintre d'histoire, de genre et de portraits.
Élève de son frère Egide Smeyers l'ancien. Maître en 1688. Il épousa en 1688 Catherine Capellamans et après 1715, devint aveugle. On cite de lui à Malines : à l'église Sainte-Catherine, *Tentation de saint Antoine* et *une Sainte famille* et au couvent des Sœurs noires, *Les Religieuses adorant la Trinité*. Le Musée de Liège conserve de lui *Vieillard comptant son argent et vieille femme*, œuvre datée de 1710.

SMEYERS Jean Louis
Né en 1663 à Malines. XVIIe siècle. Éc. flamande.
Peintre.
Fils et élève d'Egide Smeyers l'Ancien. Il fit partie de la gilde de Malines. On ne cite pas d'ouvrages de lui.

SMEYERS Justin ou Guillaume Juste
Né en 1669 à Malines. XVIIe siècle. Éc. flamande.
Peintre.
Fils et élève d'Egide Smeyers l'Ancien. Il fit partie de la gilde de Malines.

SMEYERS Nicolas
Mort le 27 novembre 1645. XVIIe siècle. Éc. flamande.
Peintre.
Élève de Lucas Franchoys l'Ancien en 1630 ; maître à Malines en 1632. Il fut le père de Egide l'Ancien et de Jacques Smeyers.

SMIADECKI
XVIIe siècle. Russe.
Peintre de portraits, miniatures.
Peut-être à rapprocher de Franciszek Smiadecki. Il fut élève de Samuel ou d'Alexandre Cooper en Suède, il était actif vers 1650.
MUSÉES : STOCKHOLM : *Portrait d'un inconnu*.

SMIADECKI Franciszek ou Sniadecki, Szniadecki
XVIe-XVIIe siècles. Polonais.

Peintre de portraits, miniatures, graveur.
Il fut actif de 1596 à 1616. Il grava principalement sur bois.
Musées : Stockholm : *Portrait d'homme*, peint dans une médaille en argent.

SMIBERT John ou Smybert
Né le 2 avril 1688 à Edimbourg. Mort le 2 mars 1751 à Boston. XVIIIᵉ siècle. Américain.
Portraitiste.

Il tient une place importante dans l'histoire de la peinture américaine, non par sa qualité exceptionnelle mais parce qu'il fut le premier peintre de formation sérieuse et européenne à s'implanter aux États-Unis, amenant avec lui toute sa technique, tout un art reposant sur une tradition picturale ancienne et bien différent de la peinture américaine naïve d'alors. Il avait été apprenti chez un peintre décorateur et avait fait ses études artistiques à Londres en 1709, tout en gagnant de l'argent avec des travaux de décor de carrosses et copies d'anciens. Il avait complété son éducation artistique et ses connaissances en Italie de 1717 à 1720, puis 1720 à 1728. Il était devenu un portraitiste connu à Londres, mais ayant une clientèle provinciale, quand, en 1728, le doyen Berkeley, décidant de fonder un Collège d'enseignement supérieur aux Bermudes, lui demanda de l'accompagner pour y assumer la charge de professeur d'art, Smibert accepta aussitôt et, accompagné d'autres personnes, s'en alla vers l'Amérique. Le petit groupe fit un arrêt forcé à New Port en attendant des fonds supplémentaires. Cette attente se prolongeant, Smibert eut le temps de peindre les membres de cette expédition, groupés autour d'une table. Dans ce tableau, intitulé *Groupe des Bermudes*, Smibert allie la science du portrait à la recherche de la composition, à la technique assurée dans le rendu des soieries et velours. Cette œuvre d'une bonne qualité picturale, mais non géniale, devait avoir une importance considérable en Amérique, parce qu'elle était la première peinture en quelque sorte « savante », exécutée par un artiste formé en Europe et implanté aux États-Unis. La preuve la plus flagrante est le portrait de groupe constitué de Isaac Royall et de sa famille, peint par un artiste américain : R. Feke qui reprit exactement le schéma du groupe des Bermudes. L'expédition du groupe de Berkeley n'ayant pu être menée à bien, il épousa en 1730 Mary Williams, riche jeune fille, de vingt ans sa cadette, et s'en alla à Boston où il devint portraitiste réputé. De même que sa peinture fut la première « vraie » peinture américaine, son atelier fut le premier musée de peinture d'Amérique. Smibert s'associa à Pelham pour tirer des estampes de ses peintures afin de les vendre. A la fin de sa vie sa vue s'affaiblit considérablement et il abandonna le portrait pour peindre encore des paysages.
Bibliogr. : H. W. Foote : *John Smibert*, Cambridge, 1950 – J. D. Prown et B. Rose : *La peinture américaine, de la période coloniale à nos jours*, Skira, Genève, 1969.
Musées : Boston : *La tante Blaney – Edmund Quincy – Mrs Hannah Gardiner McSparren – John Turner* – Brooklyn : *Martha Dandridge – James Crawford* – Dublin : *L'évêque Berkeley, sa femme et ses amis* – Londres (Nat. Portraits Gal.) : *George Berkeley* – New Haven : *L'évêque Berkeley, sa femme et ses amis* – New York (Metropolitan Mus.) : *Nath. Byfield – Le lieutenant gouverneur W. Tailer* – Worcester : *L'évêque Berkeley*.
Ventes Publiques : Londres, 8 juil. 1910 : *Portrait de Robert Gay esquire* : GBP 189 – Londres, le 24 juin 1965 : *Portrait d'un gentilhomme* : GNS 450 – Londres, 10 déc. 1971 : *Portrait of Lady Anne Jacqueline* : GNS 5 500 – New York, 27 jan. 1983 : *Mr et Mrs David Miln* vers 1722-1725, h/t, une paire (126,4x101) : USD 4 750 – New York, 29 mai 1986 : *Portrait of a gentleman* 1723, h/t (54x40,6) : USD 26 000.

SMIBERT Nathaniel
Né le 20 janvier 1734 à Boston. Mort le 3 novembre 1756 à Boston. XVIIIᵉ siècle. Américain.
Portraitiste.
Fils et élève de John Smibert. Sa mort précoce ne lui donna pas le temps de développer ses talents.

SMICCA ou Smica. Voir MANNI Giannicola di Paolo
SMICHÄUS Anton ou Schmigäus ou Smicheus ou Smigäus
Né en 1704 à Prague. Mort en 1770 à Laun. XVIIIᵉ siècle. Autrichien.
Peintre.
Il fit ses études à Prague. Il exécuta des peintures et des fresques dans l'église d'Unter-Rotschow.

SMICHÄUS Franz ou Schmigäus
XVIIIᵉ siècle. Actif à Laun de 1746 à 1761. Autrichien.
Peintre.
Il a peint des tableaux d'autel pour les églises de Liblin et un calvaire dans celle de Peruc.

SMICHÄUS Johann Jakob
XVIIᵉ-XVIIIᵉ siècles. Autrichien.
Peintre.
Père de Franz Smichäus. Il était actif à Laun de 1694 à 1734. Il peignit des sujets religieux.

SMIDS Ludolf
XVIIIᵉ siècle. Travaillant en 1715. Éc. flamande.
Dessinateur.
Le Musée de Bruxelles conserve de lui *Pèlerinage à Laaren*.

SMIDT. Voir aussi SCHMIDT ou SMIT
SMIDT A. de
XIXᵉ siècle.
Peintre.
Le Musée de Cape-Town conserve de lui : *Knysna Heads*.

SMIDT Abraham. Voir SMIT
SMIDT Aernout ou Johann Arnold. Voir SMIT
SMIDT Agnès
Née le 4 octobre 1874 à Lundsmark. XXᵉ siècle. Danoise.
Peintre de portraits, paysages.
Elle fut élève de Vilhelm Kleinb et de N. V. Dorth à Copenhague. Elle a peint des tableaux d'autel.
Musées : Haderslebben – Tondern.

SMIDT Andres
XVIIᵉ siècle. Éc. flamande.
Peintre.
Il travaillait à Anvers en 1687. Peut-être s'agit-il de Andres Smit.

SMIDT Carl Martin
Né le 15 octobre 1872 à Thyregod près de Vejle. XXᵉ siècle. Danois.
Peintre.
Il fut élève de l'Académie des Beaux-Arts de Copenhague et de Kristian Zahrtmann. Il était aussi architecte et archéologue.

SMIDT Eduardo
XIXᵉ siècle. Actif à Berlin. Allemand.
Peintre de marines.
Le Musée Revoltella, à Trieste, conserve une œuvre de lui.

SMIDT Émil
Né le 7 mars 1878 à Hambourg. XXᵉ siècle. Allemand.
Peintre, graveur.
Il fut élève de l'Académie des Beaux-Arts de Stuttgart, de celle de Munich et de l'Académie Julian à Paris.
Musées : Hambourg (Kunsthalle) : *Marché aux oies – La rue Royale à Paris – Portrait de l'artiste*.

SMIDT Georges
Née en 1917. Morte le 15 février 1964 à Schaerbeek. XXᵉ siècle. Belge.
Il était professeur à l'Académie des Beaux-Arts de Bruxelles.

SMIDT Hans Jacob ou Smith
XVIIIᵉ siècle. Travaillant à Copenhague de 1706 à 1728. Danois.
Peintre de paysages et de décorations.

SMIDT Hanson. Voir SCHMIDT
SMIDT Jacob ou Johann Jacob ou Schmidt
Né vers 1764 à Copenhague probablement. Mort le 15 juin 1804 à Copenhague probablement. XVIIIᵉ siècle. Danois.
Modeleur.
Élève de l'Académie de Copenhague. Il travailla à la Manufacture de porcelaine de cette ville. Le Musée des Arts Décoratifs de Copenhague conserve des figurines de cet artiste. Comparer avec Johann Jacob Schmidt.

SMIDT Jacques ou Jacobus de ou Smit
Mort le 10 juillet 1787. XVIIIᵉ siècle. Actif à Bruges. Éc. flamande.
Peintre.
Il peignit le tableau d'autel de S. Sauveur à Bruges (chapelle Notre-Dame des Sept-Douleurs) de 1756 à 1759.

SMIDT Jakob ou Peder J. Nielsen. Voir SMITH

SMIDTH Anna
Née le 5 avril 1861 à Rönnede. XIXᵉ-XXᵉ siècles. Danoise.
Peintre de paysages, fleurs et fruits.
Elle fut élève de Luplau et d'E. Mundt. Elle a travaillé à la Manufacture de porcelaine de Copenhague de 1885 à 1915.

SMIDTH Hans Ludvig
Né le 2 octobre 1839 à Nakskov. Mort le 5 mai 1917 à Copenhague. XIXᵉ-XXᵉ siècles. Danois.
Peintre de genre, paysages animés, paysages, intérieurs, illustrateur.
Il fut élève de l'Académie de Copenhague chez N. Simonsen et V. Kyhn. Il a peint surtout la lande du Jutland.
MUSÉES : AALBORG – AARHUS – COPENHAGUE – MARIBO – ODENSEE – RANDERS – RIBBE – RÒNNE – STOCKHOLM.
VENTES PUBLIQUES : COPENHAGUE, 16 mai 1950 : *Bruyères* : DKK 8 500 – COPENHAGUE, 6 oct. 1950 : *Cavalier dans les landes* : DKK 5 000 – COPENHAGUE, 7 déc. 1950 : *La charrette arrêtée* : DKK 1 640 – COPENHAGUE, 23 jan. 1951 : *Paysan et sa fille allant à l'église* : DKK 3 000 – COPENHAGUE, 5 avr. 1951 : *Paysans dans les polders* : DKK 5 800 – COPENHAGUE, 19 mars 1969 : *La rue du village* : DKK 9 000 – COPENHAGUE, 9 fév. 1972 : *Volatiles dans un paysage* : DKK 10 000 – COPENHAGUE, 21 nov. 1974 : *Les guerriers* : DKK 16 000 – COPENHAGUE, 4 mai 1976 : *Le bac* 1914, h/t (81x125) : DKK 38 000 – COPENHAGUE, 27 sep. 1977 : *Le chemin de l'école* 1882, h/t (40x34) : DKK 19 000 – COPENHAGUE, 2 oct 1979 : *Chaumière en feu* 1916, h/t (62x95) : DKK 25 000 – COPENHAGUE, 22 sep. 1981 : *Paysans dans un intérieur*, h/t (53x76) : DKK 24 000 – COPENHAGUE, 8 mai 1984 : *Rue de village* 1903, h/t (44x71) : DKK 43 000 – COPENHAGUE, 27 fév. 1985 : *Scène de marché* 1894, h/t (84x128) : DKK 12 500 – COPENHAGUE, 20 août 1986 : *Le chasseur* 1913, h/t (41x59) : DKK 40 000 – COPENHAGUE, 5 avr. 1989 : *Personnage dans un jardin*, h/t (39x26) : DKK 6 000 – COPENHAGUE, 25 oct. 1989 : *Intérieur d'une grange* 1916, h/t (38x49) : DKK 22 000 – COPENHAGUE, 29 août 1990 : *Femme avec trois fillettes dans la cour d'une vieille ferme*, h/t (54x45) : DKK 16 000 – COPENHAGUE, 6 déc. 1990 : *Femme avec trois fillettes dans la cour d'une vieille ferme*, h/t (54x45) : DKK 15 000 – COPENHAGUE, 6 mars 1991 : *Troupeau d'oies dans la lande*, h/t (36x45) : DKK 7 000 – COPENHAGUE, 1ᵉʳ mai 1991 : *Jeune fermière marchant dans la lande*, h/t (32x41) : DKK 12 500 – COPENHAGUE, 29 août 1991 : *Chemin au travers de la lande*, h/t (30x55) : DKK 4 500 – COPENHAGUE, 18 nov. 1992 : *Intérieur avec des fleurs sur le rebord de la fenêtre* 1915, h/t (33x51) : DKK 21 000 – COPENHAGUE, 6 sep. 1993 : *Jeunes pêcheurs de Limfjorden*, h/t (58x84) : DKK 23 000 – COPENHAGUE, 8 fév. 1995 : *Intérieur avec un paysan lisant*, h/t (599x51) : DKK 6 000.

SMIDTS Heinrich ou **Hendrick**
XVIIᵉ siècle. Actif en 1676. Éc. flamande.
Peintre et graveur au burin.
On cite de lui : *Vue de la place Saint-Marc à Venise*, et *Panorama du siège de Vienne par les Turcs en 1683*.

SMIDTS Johannes. Voir **SMITS**

SMIED Anton
XVIIᵉ siècle. Actif à Wismar. Allemand.
Peintre.
Il a peint la *Décollation de saint Jean-Baptiste* et *Jésus avec saint Pierre sur la mer* dans l'église Saint-Nicolas de Greifswald, entre 1640 et 1655.

SMIES Jacob
Né le 11 juin 1764 à Amsterdam. Mort le 11 août 1833 à Amsterdam. XVIIIᵉ-XIXᵉ siècles. Hollandais.
Peintre, dessinateur, caricaturiste.
Il fut élève de J. G. Waldorp et de J. Ekel le Jeune. Il fut surtout caricaturiste et subit l'influence de Rowlandson.
VENTES PUBLIQUES : PARIS, 22 nov. 1991 : *Divertissements de villageois*, encre de Chine et aquar. (7,8x14,9) : FRF 3 800.

SMIGÄUS Anton. Voir **SMICHÄUS**

SMIGELSCHI Oktavian
Né le 21 mars 1866 à Gross-Ludosch. Mort le 10 novembre 1912 à Budapest. XIXᵉ-XXᵉ siècles. Roumain.
Peintre.
Il fut élève de l'Académie des Beaux-Arts de Budapest. Outre des paysages et des portraits, il peignit des types populaires de Transylvanie.
MUSÉES : BUDAPEST (Gal. Nat.) – SIBIU (Mus. Bruckenthal).

SMIJTERS Anna de. Voir **SMYTERS**

SMIKROS
VIᵉ siècle avant J.-C. Athénien, travaillant vers 500 avant J.-C. Antiquité grecque.
Peintre de vases.
Le Musée Britannique de Londres possède de lui un vase représentant des luttes entre héros.

SMILIS
VIᵉ siècle avant J.-C. Actif à Égine à l'époque préclassique. Antiquité grecque.
Sculpteur.
Contemporain de Daidalos. Il travailla pour le temple de Samos et sculpta surtout des statues de Héra.

SMILLIE George Frederick Cumming
Né le 22 novembre 1854 à New York. Mort en 1924. XIXᵉ-XXᵉ siècles. Américain.
Graveur.
Neveu de James Smillie. Il grava au burin, principalement des billets de banque.

SMILLIE George Henry
Né le 29 octobre 1840 à New York. Mort le 10 novembre 1921 à New York. XIXᵉ-XXᵉ siècles. Américain.
Peintre de paysages animés, paysages, paysages d'eau, paysages portuaires, peintre à la gouache, aquarelliste, dessinateur.
Fils du graveur James Smillie et frère cadet du paysagiste James D., il fut élève de James M. Hart à New York. En 1871, il fit un voyage dans les Montagnes Rocheuses et dans la Vallée de Yosemite, puis visita la Floride. En 1864 il fut associé à la National Academy et académicien en 1882. Il fut aussi membre de la Water-Colours Society.
MUSÉES : NEW YORK (Metropolitan Mus.) – WASHINGTON D. C. (Corcoran Gal.).
VENTES PUBLIQUES : NEW YORK, 25-26 mars 1909 : *L'Automne dans la Haute Delaware* : USD 100 – NEW YORK, 21 mai 1909 : *Paysage* : USD 100 – NEW YORK, 14 au 17 mars 1911 : *La Moisson en Normandie* : USD 100 – NEW YORK, 4 mars 1937 : *Dans les Berkshires* : USD 300 – NEW YORK, 13 sep. 1972 : *Paysage* : USD 1 400 – LOS ANGELES, 5 mars 1974 : *Paysage fluvial* : USD 2 000 – NEW YORK, 28 oct. 1976 : *Catskill Mountains* 1865, h/t (27x45,7) : USD 1 200 – NEW YORK, 27 oct. 1977 : *Paysage d'été 1904-1910*, h/t (51x76,2) : USD 4 500 – NEW YORK, 24 oct 1979 : *East Gloucester, Mass. 1889*, aquar. (24x34) : USD 1 800 – NEW YORK, 23 mai 1979 : *Paysage boisé 1890*, h/t (66x91,5) : USD 1 800 – NEW YORK, 19 juin 1981 : *Paysage du Massachusetts 1884*, h/t mar./cart. (18,3x38,1) : USD 4 750 – NEW YORK, 3 déc. 1982 : *Paysage des environs d'Elizabethtown 1868*, h/t (71,2x132,9) : USD 11 000 – NEW YORK, 2 juin 1983 : *La Côte du Massachusetts en automne 1884*, h/t (40,6x61) : USD 7 500 – NEW YORK, 23 mars 1984 : *Lake George*, aquar./pap. mar./cart. (35x52,8) : USD 1 100 – NEW YORK, 24 jan. 1989 : *Le panorama depuis le pied de l'arbre préféré*, h/t (23,5x16,5) : USD 3 850 – NEW YORK, 30 nov. 1990 : *Au bord de l'eau 1868*, h/t (30,6x51) : USD 14 300 – NEW YORK, 17 déc. 1990 : *Repos au bord de la rivière*, h/t (40,7x61) : USD 3 575 – NEW YORK, 22 mai 1991 : *Un port obstrué 1893*, gche et cr./pap./cart. (25,3x35,5) : USD 4 400 – NEW YORK, 18 déc. 1991 : *Le printemps*, h/t (50,8x76,2) : USD 6 050 – NEW YORK, 9 sep. 1993 : *Unionville dans le Connecticut 1892*, cr. et aquar. (26,7x38,1) : USD 1 495 – NEW YORK, 13 sep. 1995 : *Prairies dans le Vermont 1885*, h/t (38,7x61) : USD 10 350 – NEW YORK, 30 oct. 1996 : *Paysage pastoral*, h/t (50,8x76,2) : USD 5 750.

SMILLIE Helen Sheldon Jacobs
Née le 14 septembre 1854 à New York. XIXᵉ siècle. Américaine.
Peintre.
Élève de James David Smillie et femme de George Henry Smillie.

SMILLIE James
Né le 23 novembre 1807 à Edimbourg. Mort le 4 décembre 1885 à Poughkeepsie. XIXᵉ siècle. Actif aux États-Unis. Britannique.
Graveur sur acier et au burin.
Placé à douze ans chez un graveur sur métaux, il travailla un certain temps avec Edward Mitchell et à quatorze ans vint en Amérique. Il fut d'abord ouvrier bijoutier à Québec dans l'établissement que son père et ses frères fondèrent dans cette ville. Cependant, grâce à la protection de lord Dalhousie, il put revenir en Europe et travailla pendant cinq mois avec Andrew Wilson. De retour en Amérique, il s'établit à New York, fut très

employé à la fabrication des billets de banque, et dans la suite, obtint la renommée d'un des meilleurs graveurs sur acier américain. Associé à la National Academy de New York en 1832, il fut académicien en 1851.

SMILLIE James David
Né le 16 janvier 1833 à New York. Mort le 14 septembre 1909 à New York. XIXe-XXe siècles. Américain.

Peintre de paysages animés, paysages, paysages de montagne, aquarelliste, graveur, dessinateur.

Fils de James Smillie le graveur, James David fut dirigé vers la profession paternelle jusqu'en 1864, date à laquelle il délaissa la gravure au burin et à l'eau-forte pour s'adonner à la peinture de paysages, particulièrement aux vues de montagnes. Il vint en Europe en 1862. Associé à la National Academy de New York en 1865, il fut académicien en 1876. Il fut un des fondateurs de la American Society of Painting in Water-Colours, son secrétaire trésorier de 1873 à 1878 son président. Son œuvre est important.

VENTES PUBLIQUES : NEW YORK, 22 jan. 1908 : *Dans la Haute Sierra* : **USD 60** – PORTLAND, 10 nov 1979 : *The Yosemite valley, N° 2,* h/t (51x35,5) : **USD 2 000** – NEW YORK, 22 juin 1984 : *The home of George G. Van Valkenburgh 1872,* aquar./pap. mar./cart. (39,4x57,1) : **USD 7 500** – NEW YORK, 1er juin 1984 : *Paysage montagneux 1868,* h/t (23x37) : **USD 3 200** – NEW YORK, 30 sep. 1985 : *Village de Bretagne 1885,* fus. (30,7x47,7) : **USD 900** – NEW YORK, 28 sep. 1989 : *Madison Square Garden,* h/t (101,7x61,1) : **USD 20 900** – NEW YORK, 9 mars 1996 : *La maison de William Smillie à Hudson River 1876,* aquar. et cr./pap. (38,1x55,2) : **USD 5 175** – NEW YORK, 23 avr. 1997 : *Octobre dans les collines 1871,* h/pap./pan. (17,8x18,4) : **USD 3 220.**

SMILLIE William Cumming
Né en 1813 à Edimbourg. XIXe siècle. Britannique.

Graveur au burin.

Frère de James Smillie. Il grava des billets de banque et fut au service du gouvernement du Canada.

SMILLIE William Maine
Né en 1835 à New York. Mort en 1888 à New York. XIXe siècle. Américain.

Graveur au burin.

Frère de James David Smillie. Il grava surtout des billets de banque.

SMILTNIEKS Zanis
Né le 27 avril 1893 près de Mitau (nom allemand de Ielgava, Lettonie). Mort le 28 avril 1931 à Riga. XXe siècle. Letton.

Sculpteur, peintre.

Il fut élève des Académies de Saint-Pétersbourg et de Riga.

MUSÉES : RIGA (Mus. Nat.).

SMIRIGLIO Mariano ou Smeriglio
Mort le 19 septembre 1636 à Palerme. XVIIe siècle. Italien.

Peintre et architecte.

Il travailla pour les églises de Palerme et de Salemi.

SMIRKE Mary
XIXe siècle. Active à Londres dans la première moitié du XIXe siècle. Britannique.

Paysagiste.

Fille de Robert Smirke. Elle exposa à la Royal Academy de 1809 à 1814.

SMIRKE Richard
Né en 1778 à Londres. Mort le 5 mai 1815 à Londres. XIXe siècle. Britannique.

Peintre et dessinateur.

Père du célèbre architecte sir Robert Smirke. Il étudia aux écoles de la Royal Academy. Il s'occupa surtout de dessins d'antiquités et fut employé très fréquemment dans ce genre par la société des Antiquaires de Londres.

SMIRKE Robert
Né en 1752 à Wighton (près de Carlisle). Mort le 5 janvier 1845 à Londres. XVIIIe-XIXe siècles. Britannique.

Peintre d'histoire, scènes de genre, portraits, illustrateur.

Il étudia dans les Écoles de la Royal Academy. Ses débuts paraissent avoir été difficiles et l'on dit qu'il peignit des armoiries sur les carrosses. Il exposa à Londres de 1775 à 1834, à la Society of Artists, dont il fut membre, à la Royal Academy et à de rares intervalles à Suffolk Street. Il fut associé à la Royal Academy en 1791 et académicien en 1793.

Il prit ses sujets dans la Bible, dans l'histoire d'Angleterre, dans Shakespeare, dans *Don Quichotte,* dans le *Mille et une nuits* et réussit particulièrement dans les compositions humoristiques.

MUSÉES : LONDRES (Victoria and Albert Mus.) : *Scène de l'officier capricieux (le duel) – Illustration de Beaumont et Fletcher – Sidrophel et la veuve (Hudibras)* – NOTTINGHAM : *Le scandale – Scipion et l'ermite – Gil Blas – Launa et Grizelde jouant aux cartes – Le sergent des grenadiers et l'officier.*

VENTES PUBLIQUES : LONDRES, 1805 : *Les sept âges d'homme de Shakespeare* : **FRF 6 300** – PARIS, 1886 : *Scène de l'Héritière par Burgogne* : **FRF 210** – NEW YORK, 14-15 jan. 1909 : *Juliette et sa nourrice* : **USD 200** – LONDRES, 26 fév. 1910 : *Midi* : **GBP 4** – PARIS, 10 juin 1925 : *Réunion dans un jardin,* pl. et lav. : **FRF 360** – LONDRES, 1er juin 1928 : *Scène du Busybody* : **GBP 105** – LONDRES, 18 juin 1976 : *The Hunch-Back and the tailor ; The Christian merchant,* h/t, formant pendants (55,5x46) : **GBP 550** – NEW YORK, 3 nov. 1983 : *La Diseuse de bonne aventure,* h/t (122,5x96,5) : **USD 6 500** – LONDRES, 10 juil. 1984 : *Design for the New Hall, Windsor Castle 1824,* aquar. et pl. avec touche de reh. de blanc (32x27) : **GBP 700** – MONACO, 17 juin 1989 : *L'incantation de la Reine Labé,* h/t (42x31,5) : **FRF 24 420** – LONDRES, 12 juil. 1989 : *La diseuse de bonne aventure,* h/t (118,5x94,5) : **GBP 7 150** – LONDRES, 15 nov. 1991 : *Portrait de Sir Thomas Horsley Curties en uniforme 1833,* h/t (112x86,5) : **GBP 2 200** – LONDRES, 6 avr. 1993 : *Visite à un homme de loi,* h/t (45x56) : **GBP 2 185.**

SMIRKE Sydney
Né en 1798 ou 1799 à Londres. Mort le 8 décembre 1877 à Tunbridge. XIXe siècle. Britannique.

Dessinateur d'architectures et architecte.

Élève de la Royal Academy de Londres.

SMIRNOFF Boris
Né à la fin du XIXe siècle. XIXe-XXe siècles. Français.

Peintre de compositions animées, figures, portraits, aquarelliste.

Il fut élève de l'atelier de Lucien Simon, à l'École des Beaux-Arts de Paris, et travailla aussi le portrait avec Foujita. Il exposa à Paris, à Londres, à Lisbonne, à New York, à Stockholm, à Berne, à Genève, au Caire, à Palerme, à Rome, à Nice et à Cannes, lui-même s'étant installé principalement à Cagnes-sur-Mer dans les Alpes-Maritimes. Il a exécuté des décorations pour l'Ambassade d'Italie à Tokyo.

MUSÉES : CAGNES-SUR-MER – LE CAIRE – GRENOBLE – MOSCOU – PRAGUE.

VENTES PUBLIQUES : PARIS, 24 nov. 1932 : *Composition,* aquar. : **FRF 50** ; *Le Bain* : **FRF 70** ; *Les Baigneuses* : **FRF 100** ; *Danseuses* : **FRF 100** – PARIS, 20 juin 1947 : *Compositions,* aquar., une paire : **FRF 300** – NEW YORK, 25 mai 1980 : *Salomé 1886,* h/t (141x98) : **USD 2 250** – LONDRES, 2 avr. 1987 : *Kermesse russe,* aquar. et cr. (47,5x54,5) : **GBP 1 100.**

SMIRNOFF Boris ou Smirnov
Né en 1926. Mort en 1982. XXe siècle. Russe.

Peintre de scènes de genre, nus, portraits, paysages urbains, intérieurs, dessinateur.

Il fit partie de l'Union des artistes d'URSS. Dans une touche assez délicate, il privilégie les teintes sombres et froides.

VENTES PUBLIQUES : PARIS, 24 nov. 1987 : *Portrait d'homme,* cr. de coul./pap. (48x57) : **FRF 2 500** – DOUAI, 3 déc. 1989 : *Vues de villes,* deux h/t (18x23) : **FRF 3 500** – PARIS, 26 mars 1990 : *Nu allongé,* h/pan. (22,5x33) : **FRF 8 000** – PARIS, 18 mai 1990 : *Les jeunes ingénieurs,* h/t (80x71) : **FRF 5 200** – PARIS, 29 nov. 1990 : *Un vieil homme,* h/t (110x81) : **FRF 3 000.**

SMIRNOFF Vassili Sergéiévitch
Né en 1858. Mort en 1890. XIXe siècle. Russe.

Peintre d'histoire.

Il fut élève des Académies de Moscou et de Saint-Pétersbourg.

MUSÉES : MOSCOU (Gal. Tretiakov) : *Impératrice byzantine devant le tombeau de ses ancêtres* – SAINT-PÉTERSBOURG (Mus. Russe) : *La mort de Néron.*

SMIRNOJ Samson Ivanovitch
Né le 28 mai 1781. Mort le 10 novembre 1803. XVIIIe siècle. Russe.

Médailleur.

SMIRNOV Nikolaï
Né en 1939 à Alechkovo (région de Kostroma). XXe siècle. Russe.

Peintre de genre, paysages animés, paysages.

Il fréquenta de 1956 à 1961 l'École des Beaux-Arts de Kostroma,

puis l'Institut Sourikov de Moscou. Il fait partie de l'Union des Peintres de la Russie ; il vit et travaille à Kostroma, expose en Russie et à l'étranger.
VENTES PUBLIQUES : PARIS, 14 déc. 1993 : *Fête de l'hiver* 1986, h/t (95x130) : **FRF 7 200.**

SMIRNOV Nikolai Nikolaevitch
Né en 1938 à Moscou. XXᵉ siècle. Russe.
Peintre. Trompe-l'œil.
Il travaille à partir de photographies. Il s'est fait connaître en France en 1987.
BIBLIOGR. : In : *Dictionnaire de l'art moderne et contemporain*, Hazan, Paris, 1992.

SMIRNOV Serguei
Né en 1954. XXᵉ siècle. Russe.
Peintre de scènes typiques, paysages urbains animés.
Il étudia à l'École des Beaux-Arts V. Sourikov de Moscou sous la direction de Dimitri Motchalski. Il expose depuis 1977 en Russie et à l'étranger. Sa principale source d'inspiration est la Russie de la fin du XIXᵉ siècle.
MUSÉES : GENÈVE (Mus. du Petit Palais) : *Le marché aux pommes.*
VENTES PUBLIQUES : PARIS, 23 mars 1992 : *Première neige à Moscou*, h/t (110x140) : **FRF 13 000** – PARIS, 5 nov. 1992 : *Jour de foire*, h/t (50x70) : **FRF 8 000** – PARIS, 18 oct. 1993 : *Le marché aux pommes à Moscou*, h/t (86x65) : **FRF 17 000** – PARIS, 1ᵉʳ juin 1994 : *Le marchand de jouets*, h/t (50x40) : **FRF 8 000** – PARIS, 20 nov. 1994 : *Le marché aux pommes à Moscou*, h/t (86x65) : **FRF 50 000.**

SMIRNOV Youri
Né en 1925 à Kharkov. XXᵉ siècle. Russe.
Peintre de figures, natures mortes.
Il fréquenta l'Institut des Beaux-Arts de Kharkov de 1945 à 1951. Membre de l'Union des peintres d'Ukraine en 1961. En 1958 et 1979, il a montré ses œuvres à Zaporojié.
Sa peinture relève d'un réalisme figuratif traditionnel, voire du style réaliste socialiste.
VENTES PUBLIQUES : PARIS, 13 mars 1992 : *Le bouquet de phlox*, h/t (118x66) : **FRF 5 000** – PARIS, 25 jan. 1993 : *Lénine et ses partisans*, h/t (165x140) : **FRF 4 000.**

SMIRNOVA Galina
Née en 1929 à Soligalitch près de Krostoma. XXᵉ siècle. Russe.
Peintre de portraits, natures mortes.
Elle étudia à l'École des Beaux-Arts de Kostroma avant de fréquenter l'Institut Répine à Leningrad. Il y fut l'élève de Y. Neprintsev.
Sa peinture représente des sujets traditionnels traités dans une touche colorée apparente.
MUSÉES : KIEV (Mus. d'Art Russe) – MOSCOU (Mus. Pouchkine) – SAINT-PÉTERSBOURG (Mus. d'Hist.) – SAINT-PÉTERSBOURG (Mus. de l'Acad. des Beaux-Arts).
VENTES PUBLIQUES : PARIS, 18 fév. 1991 : *Scène de marché*, h/t (80x105) : **FRF 7 600** – PARIS, 26 avr. 1991 : *Étude pour « La veille d'Octobre »* 1955, h/t (99x59,3) : **FRF 6 500** – PARIS, 29 mai 1991 : *La joueuse de mandoline* 1953, h/t (107x82,5) : **FRF 7 000.**

SMIRNOVA Olga
Née en 1954 à Leningrad (aujourd'hui Saint-Pétersbourg). XXᵉ siècle. Russe.
Peintre de paysages, fleurs et fruits.
Elle fut élève de l'Institut Répine.
MUSÉES : SAINT-PÉTERSBOURG (Mus. de la Ville).
VENTES PUBLIQUES : PARIS, 13 déc. 1993 : *Dans le jardin*, h/t (80x84,6) : **FRF 9 200** – PARIS, 27 mars 1994 : *Les fleurs et les fruits*, h/t (80x85) : **FRF 9 000** – PARIS, 30 jan. 1995 : *Les coquelicots*, h/t (70x75) : **FRF 12 000.**

SMIRNOWSKI Ivan
Né avant 1783. Mort après 1822. XIXᵉ siècle. Russe.
Portraitiste.

SMIRSCH Johann Carl
Né en 1801 à Vienne. Mort le 18 septembre 1869 à Vienne (?). XIXᵉ siècle. Autrichien.
Peintre de natures mortes et de fleurs.
Élève de l'Académie de Vienne. Il exposa de 1820 à 1844.
VENTES PUBLIQUES : LONDRES, 15 fév. 1978 : *Nature morte aux fleurs*, h/t (39x31) : **GBP 1 850.**

SMISEK Johann Christoph
XVIIᵉ siècle. Travaillant à Prague de 1654 à 1695. Autrichien.

Graveur au burin.
Fils de Johann Smisek. Il grava des portraits, des illustrations de livres et des frontispices.

SMISEK Johann ou Hans ou Schmischeck ou Schmisek ou Zwischegg
Né avant 1585 à Prague. XVIIᵉ siècle. Autrichien.
Graveur au burin.
Il travailla à Innsbruck, à Munich et à Prague et grava des paysages, des sujets religieux et des scènes de chasse.

SMISSAERT Frans
Né en 1862 à La Haye. Mort en 1944. XIXᵉ-XXᵉ siècles. Hollandais.
Peintre de sujets typiques.
Il fut élève de l'Académie des Beaux-Arts de La Haye et de W. Roelof.
VENTES PUBLIQUES : AMSTERDAM, 24 sep. 1992 : *Racommodeurs de filets dans les dunes* 1900, h/t (48,5x64) : **NLG 1 380.**

SMISSEN Cornelis Van der
XVIIᵉ siècle. Travaillant à Amsterdam de 1632 à 1635. Hollandais.
Peintre.

SMISSEN Dominicus Van der
Né le 28 avril 1704 à Altona. Mort le 6 janvier 1760 à Altona. XVIIIᵉ siècle. Allemand.
Peintre de portraits, paysages, natures mortes.
Il fut élève de Balthasar Denner. Il travailla à Altona, à Hambourg, à Londres, à Brunswick et à Dresde.
MUSÉES : BERLIN (Mus. Kaiser Friedrich) : *Portrait d'un homme* – BRUNSWICK : *Portrait de l'artiste* – *Buste de femme* – HAMBOURG (Kunsthalle) : *Le Sénateur et poète Brockes* – *Nature morte* – *Friedrich Hagedorn* – *Portrait de l'artiste* – *Le maire M. Widow* – *Madame Widow* – *Portrait d'un capitaine* – HAMBOURG (Mus. mun.) : *Portrait de Friedrich Hagedorn* – KIEL : *Le sénateur Brocke.*
VENTES PUBLIQUES : LONDRES, 9 déc. 1992 : *Autoportrait* 1750, h/t (42,2x37,7) : **GBP 10 780.**

SMISSEN Frans Van der
Né en 1894 à Termonde. XXᵉ siècle. Belge.
Sculpteur.
Frère de Léo Van der Smissen. Il s'est formé auprès de Fonteyne, Pickery et Rotsaert.
BIBLIOGR. : In : *Dict. biogr. illustré des artistes en Belgique depuis 1830*, Arto, Bruxelles, 1987.

SMISSEN Jacob
Né le 23 décembre 1735 à Altona. Mort le 19 mai 1813 à Altona. XVIIIᵉ-XIXᵉ siècles. Allemand.
Portraitiste et paysagiste.
Fils et élève de Dominicus Smissen.

SMISSEN Léo Van der
Né en 1900 à Termonde. XXᵉ siècle. Belge.
Peintre de paysages, paysages urbains, natures mortes.
BIBLIOGR. : In : *Dict. biogr. illustré des artistes en Belgique depuis 1830*, Arto, Bruxelles, 1987 – J. P. de Bruyn : *L'École de Dendermonde*, Dendermonde, 1994.
VENTES PUBLIQUES : BRUXELLES, 19 déc. 1989 : *Village dans le soleil*, h/t (65x75) : **BEF 28 000** – LOKEREN, 20 mai 1995 : *L'automne au bord d'un canal à Bruges*, h/t (200x240) : **BEF 180 000.**

SMIT. Voir aussi SMET et SMITS

SMIT A.
XVIIIᵉ siècle. Travaillant à Amsterdam de 1767 à 1792. Hollandais.
Graveur au burin et portraitiste.

SMIT Abraham ou Smidt ou Smith
Enterré à Amsterdam le 30 avril 1672. XVIIᵉ siècle. Actif à Lockeren. Hollandais.
Peintre.

SMIT Aernout ou Johann Arnold ou Smidt
Né vers 1641 à Amsterdam. Mort en 1710 à Amsterdam. XVIIᵉ-XVIIIᵉ siècles. Éc. flamande.
Peintre de marines.
Élève de Jan Teunisz Blankhof, il peignit dans la manière de L. Backhuysen, mais dans des tonalités plus foncées. On croit qu'il est identique avec le peintre Andreas donné comme peignant

des marines vers la même époque, et dont on cite une œuvre à la Galerie de Berlin.

A Smit

MUSÉES : BONN (Mus. prov.) : *Marine* – COMPIÈGNE (Palais) : *La tempête* – DARMSTADT : *Mer agitée* – HAMBOURG : *Tempête en mer* – MANNHEIM : *Marine* – OSLO : *Marines* – SCHWERIN : *Marine* – UTRECHT : *Port italien.*

VENTES PUBLIQUES : NEW YORK, 20 jan. 1911 : *Marine* : USD 225 – PARIS, 28 fév. 1919 : *Le Retour de la pêche* : FRF 430 – PARIS, 20 mars 1940 : *Marine* : FRF 720 – LONDRES, 9 juil. 1976 : *Bateaux par grosse mer*, h/t (118x148,5) : GBP 2 000 – LONDRES, 22 avr. 1977 : *Voiliers à l'ancre*, h/t (52x61) : GBP 4 000 – AMSTERDAM, 18 mai 1981 : *Barques et voiliers sur le Zuiderzee*, h/t (51x70,5) : NLG 17 000 – SAINT-DIÉ, 20 mars 1988 : *Marine par mer agitée* (33x47) : FRF 16 000 – LONDRES, 17 juin 1988 : *Vaisseaux dans la tempête*, h/t, une paire (chaque 40,6x54) : GBP 13 200 – AMSTERDAM, 12 juin 1990 : *Barques de pêches se réfugiant près d'une jetée à l'approche de la tempête avec un trois-mâts à l'ancrage*, h/t (110x157,5) : NLG 63 250 – PARIS, 31 jan. 1991 : *Bateaux hollandais dans la tempête*, h/t (47x61,5) : FRF 85 000 – AMSTERDAM, 2 mai 1991 : *Petit remorqueur s'approchant d'un trois-mâts navigant dans la tempête*, h/t (66,7x89) : NLG 17 250 – LONDRES, 6 déc. 1995 : *Bâtiments de guerre hollandais comprenant le porte-étendard tirant une salve, avec un navire marchand et une barque anglaise par mer houleuse*, h/t (99,8x144,5) : GBP 21 850 – LONDRES, 13 déc. 1996 : *Bateaux sous la brise*, h/t (46x68,3) : GBP 13 225.

SMIT Andres
XVIIᵉ siècle. Depuis fin XVIIᵉ siècle actif en Espagne. Éc. flamande.
Peintre.
Actif à Rome au milieu du XVIIᵉ siècle, il accompagna Vélasquez à Madrid et resta en Espagne.

SMIT Andries
Né vers 1674. XVIIᵉ-XVIIIᵉ siècles. Éc. flamande.
Peintre.
Il travailla à Amsterdam.

SMIT Arie
Né en 1916 à Zaandam (Pays-Bas). XXᵉ siècle.
Peintre de compositions animées, figures, graveur.
Il fit ses études à l'Académie d'Art de Rotterdam. En 1938 il partit pour l'Indonésie pour travailler au service topographique de Batavia en tant que lithographe. Il devint professeur d'Art à Bandung, et s'installa en 1956 à Bali où il fonda « l'École des jeunes artistes », encourageant un style moderne.
Influencé par l'impressionnisme, il peignait de gracieux personnages dans une végétation luxuriante et très colorée.
VENTES PUBLIQUES : AMSTERDAM, 7 nov. 1995 : *Danseuses balinaises*, h/cart. (52x24,5) : NLG 7 670 – SINGAPOUR, 5 oct. 1996 : *Repos* 1986, h/t (50x38) : SGD 10 350.

SMIT Cornelio. Voir SMET

SMIT Cornelis Van der. Voir SMET

SMIT D.
XVIIᵉ siècle. Éc. flamande.
Peintre de figures, portraits.
On cite de lui le portrait d'un marin, daté de 1681.

SMIT Dirk
XVIIᵉ siècle (?). Hollandais.
Peintre de paysages, marines.
On cite de lui des paysages à la manière de Ruysdael.

SMIT Gerrit
XVIIIᵉ siècle. Hollandais.
Peintre.
Actif à Rotterdam, il travailla aussi à Amsterdam au début de 1702.

SMIT Jacobus
Né vers 1659 à Amsterdam. Mort en 1694 à Amsterdam. XVIIᵉ siècle. Hollandais.
Peintre.
Frère de Pieter Smit.

SMIT Jacques ou Jacobus de. Voir SMIDT

SMIT Jan
Né en 1662 ou 1663 à Amsterdam. XVIIᵉ siècle. Hollandais.
Graveur de sujets religieux.
Il grava également des paysages.

SMIT Jan Borritsz ou Smith
Né en 1598 à Amsterdam. Mort avant 1644. XVIIᵉ siècle. Hollandais.
Peintre de marines.
Le Musée Nostitz, à Prague, conserve de lui *Mer calme*.
VENTES PUBLIQUES : PARIS, 17 juin 1924 : *Mer houleuse* : FRF 1 400.

SMIT Jan Borritsz
Né en 1721. Mort en 1768. XVIIIᵉ siècle. Hollandais.
Peintre de paysages animés, marines, graveur, dessinateur.
Il exécuta des vues d'Amsterdam, de Zaandam et de Rosendaal.
VENTES PUBLIQUES : NEW YORK, 3 juin 1988 : *Estuaire avec des vaisseaux hollandais et des personnages sur la jetée*, h/pan. (39,5x68,5) : USD 49 500.

SMIT Jan ou Johannes
Mort le 9 février 1720 à Amsterdam. XVIIIᵉ siècle. Hollandais.
Peintre.
Il se fixa à Amsterdam en 1790 et exécuta surtout des papiers peints.

SMIT Johann Arnold. Voir SMIT Aernout

SMIT Joos Woutersz ou Smet
Né à Anvers. Mort vers 1515. XIVᵉ-XVᵉ siècles. Éc. flamande.
Peintre.
Il travailla à Anvers et à Bruges.

SMIT Pieter
Né vers 1663 à Amsterdam. XVIIᵉ siècle. Hollandais.
Peintre.
Frère de Jacobus Smit. Il travailla à Amsterdam.

SMIT Rombout
XVIᵉ siècle. Actif à Anvers. Éc. flamande.
Peintre verrier.
Élève de Dingemans à Anvers en 1543. Il fut brûlé vif comme anabaptiste en 1555.

SMIT Samuel Pietersz. Voir SMITS

SMIT Le BENEDICTE Jean Claude
Né en 1947 à Uccle. XXᵉ siècle. Belge.
Dessinateur, illustrateur. Fantastique.
Il dessine surtout des paysages urbains.
BIBLIOGR. : In : *Dictionnaire biographique illustré des artistes en Belgique depuis 1830*, Bruxelles, Arto, 1987.

SMITH. Voir aussi SMYTH

SMITH
XVIIIᵉ-XIXᵉ siècles. Active à Londres. Britannique.
Peintre d'architectures et de vues.
Sœur d'Emma Smith. Elle exposa à la Royal Academy de 1799 à 1804.

SMITH A. ou Abraham
XVIIIᵉ siècle. Britannique.
Graveur, illustrateur.
Actif dans la seconde moitié du XVIIIᵉ siècle, il grava au burin des illustrations de livres et des vues.

SMITH A. R. Voir SMITH Reginald

SMITH Abraham. Voir SMIT

SMITH Adam
XVIIᵉ-XVIIIᵉ siècles. Actif à Londres dans la seconde moitié du XVIIIᵉ siècle. Britannique.
Dessinateur et graveur au burin.
Il exposa à Londres de 1768 à 1770.

SMITH Albert
XIXᵉ siècle. Autrichien.
Peintre de marines.
Il exposa à Vienne de 1844 à 1852.

SMITH Albert, ou Albert Delmont
Né en 1896 à New York, d'autres sources donnent le 14 février 1886. Mort en 1940 à Sallanches (Haute-Savoie). XXᵉ siècle. Américain.

Peintre de scènes animées, portraits, paysages, dessinateur, graveur, aquarelliste.

Il fut élève de l'Art Students League sous la direction de Du Mond et Chase. Il fut membre du Salmagundi Club. Dans des techniques et des styles très divers, il a traité de nombreux thèmes, scènes animées de vendanges, de dancing, de boxe, de cirque, de tauromachie, ainsi que de nombreux portraits, des vues de villes, quelques paysages ruraux, etc.

BIBLIOGR. : Catalogue de la vente de l'*Atelier Albert Smith*, Paris, 27 nov. 1991.

MUSÉES : DÉTROIT : *Portrait de l'artiste*.

VENTES PUBLIQUES : PARIS, 27 nov. 1991 : *Cabaret* 1932, h/t (65x51) : **FRF 6 500**.

SMITH Albert Talbot
Né le 20 juillet 1877 à Canton. XXᵉ siècle. Britannique.
Illustrateur, caricaturiste.

SMITH Alfred
Né en juillet 1853 à Bordeaux (Gironde). XIXᵉ siècle. Français.
Peintre de portraits, paysages animés, paysages, natures mortes, architectures.

Il fut élève de H. Pradelles et de L. Chalery. Il débuta au Salon de 1880 ; il obtint une mention honorable en 1886, une médaille de troisième classe en 1888, et une médaille de bronze en 1889 et en 1900 lors des Expositions universelles. Il fut nommé chevalier de la Légion d'honneur en 1894. Il a figuré également au Salon des Tuileries.

MUSÉES : BORDEAUX : *La gondole – Sous-bois – Les quais de Bordeaux le soir* – BROKOKLYN – COGNAC – DIJON – PARIS (ancien Mus. du Luxembourg) : *Harmonie d'été – La Couseuse* – PAU – ROUEN – SAVANNAH – VENISE.

VENTES PUBLIQUES : PARIS, 1890 : *Au printemps* : **FRF 50** – PARIS, 12 mai 1923 : *Matin de neige* : **FRF 80** – PARIS, 24 mai 1943 : *Sous-bois* : **FRF 180** – PARIS, 8 jan. 1943 : *Paysage* : **FRF 1 200** – PARIS, 2 déc. 1946 : *Moutons sous bois* : **FRF 1 000** – LONDRES, 18 juil. 1973 : *Nature morte aux pommes et aux poires* : **GBP 800**.

SMITH Alfred E.
Né le 27 mai 1863 à Lynn. Mort en 1955. XIXᵉ-XXᵉ siècles. Américain.
Peintre de portraits.

Il fut élève de l'Académie Julian de Paris dans les ateliers de Boulanger, Lefebvre, E. Constant et Doucet.

VENTES PUBLIQUES : NEW YORK, 4 déc. 1986 : *Farmhouse, sunny morning* 1888, h/isor. (75x113,1) : **USD 14 500** – PARIS, 25 mars 1990 : *Soir sur la Creuse*, h/t (46x55) : **FRF 50 000** – PARIS, 27 avr. 1990 : *Sur la Creuse, en août*, h/t (46x55) : **FRF 5 800** – PARIS, 13 juin 1990 : *La Creuse en hiver à Crozant*, h/t (60x81) : **FRF 7 500** – PARIS, 4 déc. 1995 : *Le chevet de Notre-Dame et les quais* 1886, h/t (72x91) : **FRF 60 000**.

SMITH Alice Ravenel Huger
Née le 14 juillet 1876 à Charleston (Caroline du Sud). XXᵉ siècle. Américaine.
Peintre.
Membre de la Fédération américaine des arts.

SMITH Allan
Né en 1810. Mort en 1890. XIXᵉ siècle. Actif à Cleveland. Américain.
Portraitiste et paysagiste.
Le Musée de Cleveland conserve de lui *Portrait de la mère de l'artiste*.

SMITH Amanda Banks
Née en 1846. Morte en avril 1924 à Greenwich (Connecticut). XIXᵉ-XXᵉ siècles. Américaine.
Peintre.

SMITH Anders ou Andrew Lauritzen
Né en Écosse. Mort vers 1694 à Sola près de Stavanger. XVIIᵉ siècle. Norvégien.
Sculpteur et peintre.
Père de Knud Smith. et élève de Peter Negelsen à Bergen. Il travailla pour des églises de Bergen et de Stavanger.

SMITH Anker
Né en 1759 à Londres. Mort le 23 juin 1819 à Londres. XVIIIᵉ-XIXᵉ siècles. Britannique.

Graveur et miniaturiste.
Élève de Taylor et de Bartolozzi. Il fut collaborateur de James Heath. Il a gravé beaucoup de jolies vignettes, notamment pour l'édition des poètes anglais, par Bell. Il fut aussi un des collaborateurs de Boydell pour la Galerie de Shakespeare. Associé de la Royal Academy en 1797.

SMITH Anne, née Wyke
XIXᵉ siècle. Irlandaise.
Miniaturiste.
Femme de Stephen Catterson Smith l'Ancien.

SMITH Archibald Cary
Né le 4 septembre 1837 à New York. Mort en décembre 1911 à Bayonne (New Jersey). XIXᵉ-XXᵉ siècles. Américain.
Peintre de marines et dessinateur.

VENTES PUBLIQUES : NEW YORK, 24 mars 1844 : *Scènes de yachting*, deux pendants : **USD 310** – NEW YORK, 1ᵉʳ fév. 1986 : *The yacht Dauntless* 1880, h/t (60,9x91,4) : **USD 14 000**.

SMITH Benjamin
Mort en 1833 à Londres. XIXᵉ siècle. Britannique.
Graveur.
Élève de Bartolozzi. Il collabora à la Galerie de Shakespeare de Boydell. Il a aussi beaucoup gravé d'après les peintres anglais de son époque, pratiquant le pointillé et la manière de crayon.

SMITH Bentley
Britannique.
Paysagiste.
Le Musée de Cardiff conserve d'elle *Prairies*.

SMITH Bernhard
XIXᵉ siècle. Actif à Londres de 1842 à 1848. Britannique.
Sculpteur.
La National Portrait Gallery, à Londres, conserve de lui les médaillons en plâtre de *Sir James Clark Ross* et de *Sir John Richardson*.

SMITH Brian Reffin
XXᵉ siècle. Actif en France et en Allemagne. Britannique.
Artiste multimédia, créateur d'installations.
Il enseigne à l'École Nationale de Bourges depuis 1986. Il a montré une première exposition de ses œuvres *Vers une politique de l'art/ordinateur* à la Galerie des Beaux-Arts de Nantes en 1992.
Son exposition à la Galerie des Beaux-Arts de Nantes montrait les ambiguïtés esthétiques du « traitement/manipulation » d'images par ordinateur, en l'occurrence des portraits tirés d'un livre publié par les nazis.

SMITH Bryce
XIXᵉ siècle. Actif à Londres. Britannique.
Miniaturiste.
Il exposa à la Royal Academy, à Londres, treize miniatures de 1843 à 1861.

SMITH C. H.
XIXᵉ siècle. Actif à Londres. Britannique.
Miniaturiste.
Il exposa treize miniatures et paysages à la Royal Academy de Londres de 1836 à 1875.

SMITH C. H.
XIXᵉ siècle. Travaillant à Philadelphie et à New York de 1855 à 1860. Américain.
Graveur au burin.

SMITH Carl ou Carlo Frithjof
Né le 5 avril 1859 à Oslo. Mort le 11 octobre 1917 à Weimar. XIXᵉ-XXᵉ siècles. Norvégien.
Peintre de genre, portraits, paysages animés, paysages.
Il fut élève de 1880 à 1884 de Lofftz à l'Académie de Munich ; il travailla également à Paris et y fut élève de Gude. Il exposa entre temps au Salon de Paris, où il obtint une mention en 1887. En 1890, il est signalé à Weimar.

MUSÉES : BORDEAUX : *Soir d'octobre en Norvège* – COLOGNE : *Retour des pêcheurs* – LA HAYE (Mus. mun.) : *Soir – L'Église du village* 1885 – LILLE : *Station de bateaux à vapeur en Norvège* –

Montpellier : *Le retour du travail* – Reims : *Nuit d'été en Norvège* – La Rochelle : *Le filet* – Rouen : *Pêcheurs* – Trieste : *Après la communion* – Weimar : *Portrait du poète Ibsen*.
Ventes Publiques : Paris, 7 fév. 1891 : *Marine* : FRF 150 – New York, 11 fév. 1981 : *Le Jardin de l'hôpital*, h/t (180x296) : USD 15 000 – Londres, 25 mars 1987 : *Portrait de fillette*, past. (51x39) : GBP 4 000 – Stockholm, 15 nov. 1989 : *Paysage lacustre animé avec des voiliers et de hautes montagnes au lointain* 1884, h. (67x98) : SEK 35 000.

SMITH Carl Wilhelm Daniel Rohl. Voir **ROHL-SMITH Carl Wilelm Daniel**

SMITH Carlton Alfred
Né en 1853. Mort en 1946. xixe-xxe siècles. Britannique.
Peintre de genre, aquarelliste, dessinateur.
Il fut élevé en France, puis étudia à la Slade de Londres. Il fut membre de la New Water-Colours Society et de la Society of British Artists. Il exposa à Londres, notamment à la Royal Academy et à Suffolk Street à partir de 1871.

Carlton A Smith [signature]

Musées : Londres (Victoria and Albert Mus.) : *Jeune fille détruisant des lettres anciennes*, aquar. – Melbourne : *Veille de Noël* – Sunderland : *A Noël*, nouvelles d'ailleurs.
Ventes Publiques : Londres, 18 nov. 1921 : *A Cullaby*, dess. : GBP 15 – Londres, 3 juil. 1922 : *Le petit préféré*, dess. : GBP 42 – Londres, 29 fév. 1924 : *L'heure de jouer*, dess. : GBP 56 – Londres, 6 juil. 1928 : *Quand le travail est fini*, dess. : GBP 39 – Londres, 19 mai 1971 : *Jeune femme sous un pommier en fleurs* : GBP 480 – Londres, 20 mars 1979 : *La lettre d'amour* 1887, h/pan. (31x23) : GBP 750 – Londres, 24 juin 1980 : *Looking after baby* 1885, aquar. (44x59,5) : GBP 750 – Londres, 5 juin 1981 : *Vue privée* 1879, h/t (41,2x61,6) : GBP 1 200 – Chester, 13 janv. 1984 : *Home* 1904, h/t (75x126,5) : GBP 6 000 – Chester, 12 juil. 1985 : *Les préparatifs de Noël* 1903, aquar. (43x64) : GBP 4 500 – Londres, 16 déc. 1986 : *La Première Leçon* 1897, aquar. reh. de blanc (54,6x37,7) : GBP 7 000 – Londres, 29 avr. 1987 : *Fillettes cueillant des fleurs dans un champ* 1892, aquar./traits de cr. (37x32,5) : GBP 4 200 – New York, 25 mai 1988 : *La fille de l'artiste* 1909, aquar. et gche (36,7x26,4) : USD 9 350 – Londres, 25 janv. 1988 : *Jour d'été* 1909, aquar. (53,5x36) : GBP 6 050 – *Le petit somme du matin : jeune femme et son enfant endormi* 1908, aquar. (32,5x23) : GBP 7 700 – Paris, 22 nov. 1988 : *Sous-bois à Beaulieu*, h/t (76x55,5) : FRF 24 000 – Paris, 16 déc. 1988 : *Au parc Monceau* 1891, h/pap. mar./t. (55x38) : FRF 17 000 – Londres, 31 janv. 1990 : *Le nouveau favori* 1895, aquar. (53,5x36) : GBP 14 850 – Londres, 25-26 avr. 1990 : *Le conte de fées* 1896, aquar. (39,5x57) : GBP 5 500 – Londres, 15 juin 1990 : *L'heure du coucher* 1896, h/pan. (30,5x23,5) : GBP 4 180 – Londres, 30 janv. 1991 : *Petite fille berçant sa poupée* 1903, aquar. (37x24) : GBP 6 050 – Londres, 5 juin 1991 : *Moment de détente* 1901, aquar. (74x118) : GBP 13 200 – Londres, 29 oct. 1991 : *Le coffret à bijoux* 1897, cr. et aquar. (48,9x34,7) : GBP 5 500 – Londres, 3 juin 1992 : *Le houx de Noël* 1901, aquar. (75x123) : GBP 9 900 – New York, 30 oct. 1992 : *Les trois sœurs* 1902, aquar./pap. (77,5x25,8) : USD 12 100 – Londres, 11 juin 1993 : *Veux-tu y goûter ?*, cr. et aquar. (47,6x67,3) : GBP 9 200 – Édimbourg, 9 juin 1994 : *Les bonbons* 1906, aquar. (45,7x68,6) : GBP 8 625 – Londres, 9 nov. 1995 : *Quand le travail est terminé* 1895, aquar./pap. (78,8x121,9) : GBP 16 100 – Londres, 6 nov. 1996 : *Des nouvelles de la maison*, h/pan. (34x21) : GBP 2 070.

SMITH Catterson. Voir **SMITH Stephen Catterson,** l'Ancien et le Jeune

SMITH Charles
Né vers 1749 aux îles Orkneys. Mort le 19 décembre 1824 à Leith. xviiie-xixe siècles. Britannique.
Peintre d'histoire, portraitiste et graveur.
Il fit ses études artistiques à Londres. En 1793, on le signale établi à Edimbourg. Il alla ensuite aux grandes Indes et y fut peintre du grand Mongol. En 1796, Charles Smith était de retour à Londres et y exposait une *Andromède*, un *Cyneon* et une *Iphigénie*. (Il prenait part aux Expositions londoniennes depuis 1776 notamment à la Society of Artists et surtout à la Royal Academy). Il a gravé son portrait à l'eau-forte.
Ventes Publiques : Londres, 4 mars 1911 : *Dentellière* 1803 : GBP 11 ; *Fabricant de paniers* 1804 : GBP 9.

SMITH Charles
xixe siècle. Actif à Londres. Britannique.
Sculpteur.
Fils de James Smith. Il exposa à Londres de 1820 à 1833. Il a exécuté des tableaux dans la cathédrale de Durham.

SMITH Charles
xixe siècle. Actif à Londres dans la première moitié du xixe siècle. Britannique.
Peintre de figures et de portraits.
Il exposa à Londres de 1815 à 1829.

SMITH Charles
xixe siècle. Britannique.
Peintre de paysages animés, paysages.
Actif à Greenwich, il exposa à Londres de 1857 à 1908.
Ventes Publiques : Londres, 3 juin 1988 : *Pêcheur au bord de la rivière Welsh*, h/t (48x61) : GBP 550 – New York, 26 mai 1992 : *Paysanne près d'un ruisseau* 1881, h/t/cart. (48,8x61,4) : USD 1 320 – Londres, 9 juin 1994 : *Le pont de Salisbury*, h/cart. (30,5x45,5) : GBP 1 150.

SMITH Charles Hamilton
Né en 1776. Mort en 1859. xixe siècle. Britannique.
Dessinateur amateur et officier.
Le Musée Victoria et Albert de Londres possède de lui des dessins représentant des uniformes, des costumes, des armes et des antiquités.

SMITH Charles Harriot
Né en 1792. Mort le 27 octobre 1864. xixe siècle. Actif à Londres. Britannique.
Sculpteur et architecte.
Élève de la Royal Academy de Londres. Il exposa dans cette ville des bustes, de 1809 à 1824.

SMITH Charles John
Né en 1803 à Chelsea. Mort le 23 novembre 1838 à Chelsea. xixe siècle. Britannique.
Graveur au burin.
Élève de Charles Pye. Il se fit une solide réputation et fut très employé, notamment dans les publications topographiques de son époque. En 1828, il reproduisit un certain nombre d'autographes de personnages célèbres du règne de Richard II à celui de Charles II. Il était membre de la Société des Antiquaires de Londres.

SMITH Charles Loraine
Né en 1751. Mort en 1835. xviiie-xixe siècles. Actif à Enderby. Britannique.
Peintre de chevaux et de scènes de chasse.
Ventes Publiques : Londres, 22 fév. 1935 : *Dick Knight of the Pytchley* : GBP 57.

SMITH Charles Raymond
xixe siècle. Travaillant de 1842 à 1876. Britannique.
Sculpteur.
Il sculpta des monuments et des plaques commémoratives.

SMITH Charles William
Né le 22 juin 1893 à Lofton (Virginie). xxe siècle. Américain.
Peintre, illustrateur.
Il fut élève de Richard N. Brooke, Sergeant Kendall et de M. Ligeron à Paris. Membre de la Ligue américaine des artistes professeurs.

SMITH Clifford
xixe siècle. Actif à Londres. Britannique.
Miniaturiste.
Il exposa cinq miniatures à la Royal Academy de 1823 à 1855.

SMITH Colvin
Né en 1795 à Brechin. Mort le 21 juillet 1875 à Édimbourg. xixe siècle. Britannique.
Peintre de portraits.
Il fit ses études aux Écoles de la Royal Academy à Londres, puis alla se perfectionner en Belgique et en Italie. A son retour, il s'établit à Édimbourg comme peintre de portraits et y eut beaucoup de succès. Il fut membre de la Royal Scottish Academy. Il exposa à Londres de 1830 à 1871.
On cite, notamment, son portrait de *Walter Scott*, qu'il dut répéter plus de vingt fois.
Musées : Édimbourg (Gal. Nat.) : *Portraits de Sir Ralph Abercromby, de Sir James Mackintosh et de Lord Robert Melville* – Glasgow : *Elisabeth Steven, Dolmadie et Bellahouston* – *Lord Jef-*

frey – *Moses Steven, Dolmadie et Bellahouston* – LONDRES (Nat. Portrait Gal.) : *Walter Scott* – MONTRÉAL (Learmont) : *Sir Walter Scott* – OXFORD (Mus. Ashmolean) : *Walter Scott*.

VENTES PUBLIQUES : LONDRES, 14 juin 1911 : *Portrait du duc de Gordon* : **GBP 25** – LONDRES, 9 mai 1996 : *Portrait de Francis, Lord Jeffery en habit noir, en buste*, h/t (91,5x71) : **GBP 2 185**.

SMITH Constance J.
XIXᵉ siècle. Active à Bath. Britannique.
Miniaturiste.
Elle exposa à Londres, notamment à la Royal Academy à partir de 1890.

SMITH Constant ou Constantin Louis Félix
Né le 18 novembre 1788 à Paris. Mort le 10 septembre 1873 à Paris. XIXᵉ siècle. Français.
Peintre d'histoire, scènes de genre, portraits.
Entré à l'École des Beaux-Arts le 16 novembre 1813, il fut élève de David et de Girodet. Il exposa au Salon de 1817 à 1827 et obtint une médaille en 1817.
MUSÉES : AMIENS : *Andromaque au tombeau d'Hector* – ORLÉANS : *Paysage d'Italie* – VERSAILLES : *Americ Vespuce* – *Louise de Savoie* – *Marie Adélaïde de Savoie, duchesse de Bourgogne*.

SMITH Dana
Né dans le New Hampshire. Mort en 1901. XIXᵉ siècle. Américain.
Peintre.
Vivant à Franklin, il peignit des scènes de la vie locale, usant souvent de vues panoramiques, dans un style dit « naïf ».

SMITH David
XVIIIᵉ siècle. Actif à Edimbourg en 1769. Britannique.
Graveur.

SMITH David Roland
Né le 9 mars 1906 à Decatur (Indiana). Mort le 23 mai 1965 à Bolton Landing (New York), à la suite d'un accident de voiture. XXᵉ siècle. Américain.
Sculpteur, peintre, dessinateur. Abstrait.
Il a commencé par suivre à partir de 1926 les cours du soir de l'Art Students League de New York, où il devint étudiant à plein temps de 1927 à 1932 sous la direction des enseignants Jan Matulka (jusqu'en 1931), Allen Lewis, John Sloan et Kimon Nicolaides. Il se forma à la peinture et à l'estampe. En 1927, il épousa le peintre Dorothy Dehner. Tout en collaborant comme illustrateur à des divers magazines, les circonstances, jusqu'en 1945, lui firent exercer toutes sortes de métiers, notamment marin sur un pétrolier ou assembleur de pièces de tanks et de locomotive pendant la Seconde Guerre mondiale. En 1930, il rencontra l'artiste américain d'origine russe John Graham qui l'initia à l'art européen d'avant-garde. En 1935-1936, il effectua un voyage en Europe : à Paris où il travailla dans l'atelier de Stanley Hayter, en Grèce, en Crète, à Londres et en Russie. Il devint membre, en 1937, des American Abstract Artists (AAA) et travailla de 1937 à 1939 pour les Works Project Administration Federal Arts Project. Il rencontra en 1947 Robert Motherwell, en 1950 Helen Frankenthaler et Kenneth Noland. Il refusa le troisième prix du Carnegie Institute Pittsburgh international en 1961. Il fit, durant sa vie, de nombreuses conférences dans diverses écoles et institutions d'art. Il reçut en 1964 le Creative Arts Award de l'Université Brandeis.
Il a participé à des expositions collectives, parmi lesquelles : 1930, Print Club of Philadelphia ; 1938, American Abstract Artists, Fine Arts Galleries, New York ; 1939, New York World's Fair ; 1941, Annual Exhibition, Whitney Museum of American Art ; 1951, Biennale de São Paulo ; 1953, *Douze peintres et sculpteurs américains contemporains*, Musée National d'Art Moderne, Paris ; 1954, Biennale de Venise ; 1958, Biennale de Venise ; 1956, Exposition internationale de sculpture contemporaine, Musée Rodin, Paris ; 1959, Documenta II, Kassel ; 1961, *The Art of Assemblage*, Museum of Modern Art, New York. Après sa mort : 1968, *L'Art du réel aux USA 1948-1968* au Centre National d'Art Contemporain, Paris. L'œuvre de David Smith figure régulièrement dans toutes les importantes expositions, en France et à l'étranger, consacrées à la sculpture au XXᵉ siècle.
Il a montré ses œuvres dans des expositions personnelles, dont la première en 1938, East River Gallery, New York ; puis : 1940, Saint Paul Gallery and School of Art, New York ; 1940, 1941, 1942, 1943, 1950, 1951, 1952, 1953, 1954, 1956, Willard Gallery, New York ; 1942, 1947, Skidmore College, Saratoga Springs, New York ; 1947, exposition itinérante ; 1957, Museum of

Modern Art de New York ; 1961, Carnegie Institute, Pittsburgh ; 1964, Institute of Contemporary Art, University of Pennsylvanie, Philadelphie. Parmi les expositions post mortem : 1965, County Museum, Los Angeles ; 1966, Rijksmuseum Kröller-Müller à Otterlo, Tate Gallery à Londres, Kunsthalle de Basel, Kunsthalle de Nuremberg, Wilhelm-Lehmbruck Museum de Duisbourg ; 1969, Solomon R. Guggenheim Museum, New York ; 1969, Museum of Fine Arts, Dallas ; 1970, Corcoran Gallery, Washington ; 1976, Staatsgalerie, Stuttgart ; 1982, Hirshhorn Museum and Sculpture Garden, Washington ; 1982, National Gallery of Art, Washington ; 1986, Whitechapel Art Gallery, Londres ; 1996, Institut d'Art Moderne, Valence ; etc.
Vers 1930, David Smith peignait encore dans un style surréaliste à tendance abstraite. Après avoir réalisé des collages intermédiaires entre peinture et sculpture, il commença, en 1932, à sculpter des bois polychromés, se servir de corail et de fils métalliques et, en 1933, utilisa pour la première fois la soudure dans ses sculptures métalliques. Il fut, à ce titre, le pionnier de ce type de sculpture aux États-Unis. Ses œuvres dérivaient alors à la fois du cubisme expressionniste de Picasso, des sculptures métalliques de Gonzalez dont il avait pris connaissance en 1930 dans la revue *Cahiers d'art* et aussi un peu des surréalistes. C'était sa peinture selon lui qui s'était peu à peu transformée en sculpture. Excepté certaines œuvres dites contestataires, dénonciatrices de la violence institutionnelle, telle la série des *Medals of Dishonor* (Médailles de déshonneur) exécutée entre 1937 et 1940, et quelques petits bronzes comme *The Rape* (Le viol, 1945), au registre formel plus traditionnel, David Smith resta, jusque vers 1960, sous la dépendance d'une figuration relative empruntée pour les besoins de la narration minimum à Picasso et aux surréalistes – cette problématique nourrira d'ailleurs le débat autour de son œuvre en devenir. Du point de vue de la forme, ses sculptures des années trente et quarante, relèvent encore de l'assemblage d'objets trouvés en métal (roue, instruments divers) – notamment dans la série *Agricola* (1950) –, le principe du collage ou de l'addition étant une constante travaillée de différentes manières dans son œuvre. Des pièces comme *Song of an Irish Blacksmith*, 1949-1950 (Chant d'un forgeron irlandais) ou *Hudson River Landscape* (1951) interprétée comme une synthèse de ses déplacements en train entre les villes Albany et Poughkeepsie, mettent en avant la souplesse de la ligne de métal, cette sorte de dessin aérien propre à son style. Plus tard les *Tanks-Totems*, vers 1955, développeront dans l'espace des guirlandes de petits symboles à la ressemblance de l'homme en rapport dialectique avec des masses lourdes. À partir de 1960 son œuvre devient monumentale. Il créa d'abord la série des *Zigs* (1961), des assemblages de plaques d'acier qui reprenaient le problème de l'intégration de la couleur et de la forme, puis les vingt-sept pièces de la série *Voltri* exécutée en trente jours en Italie (1962), et enfin la célèbre série des *Cubis* (vingt-huit pièces réalisées entre 1961 et 1965) dans laquelle l'héritage constructiviste est visible. Toujours persuadé que le métal est le matériau représentatif du XXᵉ siècle et de l'industrialisation du monde, David Smith entassa dans ses *Cubis*, des parallélépipèdes en équilibres instables, cubes ou rectangles fermées en acier inoxydable poli, dont le poids extrêmement réduit est en contradiction avec les sensations de masse pesante qu'ils communiquent.
On évalue l'œuvre de David Smith, qui se faisait gloire de sa puissance de travail et de création, à environ 600 sculptures de 1931 à 1965, dont un certain nombre en métal soudé, mais aussi des sculptures taillées dans le marbre, des bronzes, des pièces en argile, de même que des milliers de dessins et peintures. Son importance américaine est indéniable, et en tant qu'artiste ayant représenté un apport, et en tant que personnage de la légende américaine. Sa personnalité truculente contribua à son rayonnement. Enfin, on a voulu voir dans ses dernières œuvres, les cubes superposés, une première intuition des « structures primaires » auxquelles se limiteront les artistes de l'art minimal.

∎ J. B., C. D.

BIBLIOGR. : E. C. Goossen : *David Smith*, Arts Magazine, New York, mars 1956 – *David Smith*, catalogue de l'exposition, Marlborough-Gerson Gal., New York, 1964 – *David Smith 1906-1965*, catalogue de la rétrospective, Massachusetts Fogg Art Mus., Cambridge, 1966 – Sarne Alexandrian, in : *Diction. Univers. de l'art et des artistes*, Hazan, Paris, 1967 – E. C. Goossen : *L'Art du réel USA. 1948-1968*, Grand Palais, Paris, 1968 – *David Smith*, L'Art Vivant, juin 1969 – Robert Goldwater, in : *Nouveau dictionnaire de la sculpture moderne*, Hazan, Paris, 1970 – J. Freas : *David Smith : Drawings of the Fifties*, Anthony d'Offay

Gallery, Londres, 1988 – Rosalind E. Krauss : *The Sculpture of David Smith. A catalogue Raisonné*, Garland Publishing, New York, Londres, 1977 – Karen Wilkin : *David Smith*, Abbeville Press, New York, 1984 – in : *Dictionnaire de l'art moderne et contemporain*, Hazan, Paris, 1992 – in : *L'Art du XXᵉ siècle*, Larousse, Paris, 1991 – Daniel Wheeler : *L'Art du XXᵉ siècle*, Flammarion, Paris, 1992.

MUSÉES : BOSTON (Mus. of Fine Arts) : *Cubi XVIII* – BUFFALO (Albright-Knox Art Gal.) : *Cubi XVI* – CAMBRIDGE (Fogg Art Mus.) – CANBERRA (Nat. Gal. of Australia) : *25 planes* 1958 – CHICAGO (Art Inst.) : *Cubi VII* – CLEVELAND (Mus. of Art) – COLOGNE (Mus. Ludwig) – DALLAS (Mus. of Fine Arts) : *Cubi XVII* – DETROIT (Inst. of Art) : *Cubi I* – HOUSTON (Mus. of Fine Arts) : *Two Circles Sentinel* 1961 – INDIANAPOLIS (Mus. of Art) – JÉRUSALEM (Israël Mus.) : *Cubi VI* – LONDRES (Tate Gal.) : *Cubi XIX* – LOS ANGELES (County Mus. of Art) : *Cubi XXIII* – MINNEAPOLIS (Walker Art Center) : *Cubi IX* – NEW YORK (Metropolitan Mus. of Art) : *Becca* 1964 – NEW YORK (Mus. of Mod. Art) : *Cubi X* – NEW YORK (Solomon R. Guggenheim Mus.) : *Cubi XXVII* – NEW YORK (Whitney Mus. of American Art) : *Lectern Sentinel* 1961 – OTTERLO (Rijksmuseum) – PHILADELPIE (Mus. of Art) : *Two Box Structures* 1961 – PITTSBURGH (Carnegie Inst.) : *Cubi XXIV* (Saint Louis Art Mus.) : *Cubi XIV* – SAN FRANCISCO (Mus. of Art) – SEATTLE (Art Mus.) : *Fifteen Planes* 1958 – TORONTO (Art Gal. of Ontario) : *Untitled* 1964 – WASHINGTON D. C. (Hirshhorn Mus. and Sculpture Garden) : *Sentinel II* 1957 – *Cubi XII* – WASHINGTON D. C. (Nat. Gal. of Art) : *Cubi XXVI* – WASHINGTON D. C. (Nat. Mus. of American Art).

VENTES PUBLIQUES : NEW YORK, 11 déc. 1963 : *Agricola*, acier : **USD 8 750** – NEW YORK, 27 jan. 1966 : *Low landscape*, bronze : **USD 3 500** – NEW YORK, 18 nov. 1970 : *Amusement Park*, fer : **USD 25 000** – NEW YORK, 17 nov. 1971 : *Composition*, fer : **USD 20 000** – NEW YORK, 26 oct. 1972 : *Zig II*, acier : **USD 80 000** – NEW YORK, 4 mai 1973 : *Interior*, fer peint et bronze : **USD 33 000** – NEW YORK, 3 mai 1974 : *Structure d'arches*, acier et cuivre : **USD 52 500** – NEW YORK, 20 oct. 1977 : *Composition* 1953, fer forgé (H. 54,5, larg. 103) : **USD 35 000** – NEW YORK, 3 nov. 1978 : *Jurassic bird* 1945, acier (65x89,5x19) : **USD 75 000** – NEW YORK, 8 nov 1979 : *Voltri II* 1962, acier (197,4x69,2x23,7) : **USD 135 000** – NEW YORK, 10 nov. 1982 : *2 Doors* 1974, acier poli (281x237,5x44,5) : **USD 520 000** – NEW YORK, 11 mai 1983 : *Sans titre* 1952, pinceau et encre noire et temp./pap. (40x51,5) : **USD 9 500** – NEW YORK, 1ᵉʳ nov. 1984 : *Circles and angles* 1959, acier poli et forgé (65,5x105,5x21,5) : **USD 155 000** – NEW YORK, 6 nov. 1985 : *Sans titre* 1963, encre/pap. (39,8x52) : **USD 3 500** – NEW YORK, 1ᵉʳ mai 1985 : *The forest* 1950, acier forgé et peint (101,5x96,5x12) : **USD 240 000** – NEW YORK, 6 mai 1986 : *V. B. XXIII* 1963, acier forgé (176,5x72,8x61) : **USD 1 200 000** – NEW YORK, 11 nov. 1986 : *Two circles on yellow and green* 1959, h/t (269,2x124,5) : **USD 28 000** – NEW YORK, 4 mai 1987 : *8 Planes 7 Bars* 1957-1958, acier inox (316,9x195,6x57,8) : **USD 900 000** – NEW YORK, 4 mai 1988 : *Sans titre* 1959 (44,6x29,1) : **USD 6 050** – NEW YORK, 20 fév. 1988 : *Sans titre* 1953, encre/pap. (39,8x52,1) : **USD 7 150** – NEW YORK, 8 oct. 1988 : *Sans titre* 1959, encre et détrempe à l'œuf/pap. (66,1x100,3) : **USD 13 200** – NEW YORK, 14 fév. 1989 : *Médaille du déshonneur : hôpital bombardé et bateaux de réfugiés* 1939, plaque de bronze fixée sur pan. de bois (35x39x2,7) : **USD 31 900** – NEW YORK, 3 mai 1989 : *Femme sur le dos d'un cheval* 1940, bronze (H. 20,2) : **USD 49 500** – NEW YORK, 23 fév. 1990 : *Torse* 1937, fer sur socle de bois (40,3x10,8x20,3) : **USD 93 500** – NEW YORK, 4 oct. 1990 : *Musicienne* 1944, acier soudé peint (454,7x22,8x15,2) : **USD 148 500** – NEW YORK, 12 nov. 1991 : *Albany IX* 1960, h./acier soudé (45x51,5x12) : **USD 88 000** – NEW YORK, 6 mai 1992 : *Rituel*, acier forgé (24,7x26,6x10,2) : **USD 28 600** – NEW YORK, 17 nov. 1992 : *Sans titre* 1937, fer soudé (42,2x19,7x12,7) : **USD 93 500** – NEW YORK, 3 mai 1993 : *Construction #35*, acier (16,5x28,6x8,5) : **USD 60 250** ; *Voltrix IX*, acier (199,4x81,3x29,8) : **USD 233 500** – NEW YORK, 9 nov. 1993 : *Garde-côtes* 1960, acier peint (238x85,4x66,3) : **USD 816 500** – NEW YORK, 4 mai 1994 : *Cubi V* 1963, acier inox. poli (243,8x185,4x55,9) : **USD 4 072 500** – NEW YORK, 2 mai 1995 : *Trois cercles et des surfaces* 1959, acier inox. (285,8x105,4x44,1) : **USD 1 982 500** – NEW YORK, 3 mai 1995 : *Restaurant chinois* 1959, bombage de peint./t. (257,2x127) : **USD 145 500** – NEW YORK, 15 nov. 1995 : *Cercle au compas* 1962, acier (79,4x45,7x15,2) : **USD 233 500** – NEW YORK, 8 mai 1996 : *Construction d'une nature morte* 1938, fer (35,6x38,7x20,3) : **USD 222 500** – NEW YORK, 19 nov. 1996 : *Sans titre* 1938, pl., encre noire, aquar./pap./masonite (12,7x9,5) : **USD 4 600** – NEW YORK, 20 nov. 1996 : *Forging VI* 1955, acier inoxydable

(200,7x22,8x22,8) : **USD 272 000** – NEW YORK, 19 nov. 1996 : *Agricola X* 1952, acier peint en rouge (88x32,1x68,3) : **USD 310 500** – NEW YORK, 18-19 nov. 1997 : *Paysage puritain* 1946, acier, bronze, fer et nickel (72,4x38,1x25,4) : **USD 123 500** – NEW YORK, 8 mai 1997 : *To be a golden harbour* 1959, spray/t. (231,8x131,4) : **USD 57 500** – NEW YORK, 7 mai 1997 : *Totem familial* 1951, acier peint (81,3x55,9x15,2) : **USD 409 500**.

SMITH Duncan
Né le 21 octobre 1877 en Virginie. XXᵉ siècle. Américain.
Peintre, décorateur, illustrateur.
Il fut élève de Cox, de Twachtmann et de De Camp.

SMITH E. D., Miss. Voir ADERS Eliza, Mrs

SMITH Edith Heckstall
XIXᵉ siècle. Britannique.
Peintre de paysages animés, aquarelliste.
Elle exposa à partir de 1827.
MUSÉES : LONDRES (Victoria and Albert Mus.) : *Paysage, effet d'orage, ruines et cavalier.*
VENTES PUBLIQUES : LONDRES, 25 jan. 1989 : *Jeune Berger et son troupeau*, aquar. (74x49,5) : **GBP 990**.

SMITH Edward ou Smyth
Né en 1746 en Irlande (comté de Meath). Mort le 2 août 1812 à Dublin. XVIIIᵉ-XIXᵉ siècles. Irlandais.
Sculpteur.
Père du sculpteur John Smith. Il fit ses études à Dublin avec Verpyle. Sa première œuvre marquante fut une statue du Dr Lucas, à la Bourse de Dublin, en 1772. Cette production établit sa réputation, mais il n'eut guère l'occasion, jusqu'en 1802, que de produire des ornements décoratifs dans les habitations de la haute classe irlandaise. L'influence de l'architecte Gordon modifia sa situation. Il décora, notamment la douane de Dublin de douze figures représentant les rivières d'Irlande. Il sculpta, également pour le Palais de Justice *La Clémence*, *La Justice*, *Moïse*, *Le Pardon* et *Minerve*, œuvres qui se classent très honorablement dans les productions de l'école irlandaise. On cite encore un très remarquable ensemble de Têtes de chérubins ornant le plafond de la chapelle du château de Dublin. Smith gagna beaucoup d'argent, mais n'en épargna point, ce qui lui fit accepter à partir de 1806 le poste de professeur de sculpture à l'École de Dublin. Le Musée de Dublin conserve de lui le buste de *George II*.

SMITH Edward
XIXᵉ siècle. Actif à Liverpool. Britannique.
Portraitiste.
Le Musée de Liverpool conserve de lui : *Edward Rushton*.
VENTES PUBLIQUES : LONDRES, 21 mars 1979 : *Portrait of Katherine Stackhouse, later Mrs Jonathan Rashleigh*, h/t (75x62) : **GBP 1 100**.

SMITH Edward
XIXᵉ siècle. Actif à Londres de 1823 à 1851. Britannique.
Graveur au burin.
Il grava des portraits et des reproductions de tableaux.

SMITH Edward Blount
Mort le 19 juin 1899 à Londres. XXᵉ siècle. Britannique.
Peintre de paysages.
Il exposa à Londres à partir de 1877.

SMITH Edwin Dalton
Né le 23 octobre 1800 à Londres. XIXᵉ siècle. Britannique.
Miniaturiste et peintre de fleurs.
Fils et élève d'Anker Smith. De 1816 à 1866 cet artiste exposa soixante-six miniatures à la Royal Academy ; treize à Suffolk Street et trois à la New Water-Colours Society. Il est peut-être identique à Edwin Dalton.

SMITH E. Boyd
Né en 1860 à Saint-John (New Brunswick). Mort en 1943. XIXᵉ-XXᵉ siècles. Américain.
Dessinateur, écrivain.
Il a fait des études en France. Il est l'auteur et l'illustrateur de plusieurs ouvrages, parmi lesquels : *Story of Pocahontas and Captain John Smith* (1906) ; *Story of Noah's Ark* (1909) ; *Railroad Book* (1913) ; *In the Land of Make Belive* (1916) ; *After They Came Out of the Ark* (1918) ; *Country Book* (1924). Il est l'illustrateur d'autres ouvrages, dont : en 1899 *Plantation Pageants* de Harris ; en 1909 *Robinson Crusoé* de D. Defoe ; en 1909 *John of the Woods* de Brown ; en 1913 *Ivanhoe* de Scott.
BIBLIOGR. : In : *Dictionnaire des illustrateurs 1800-1914*, Ides et Calendes, Neuchâtel, 1989.

Ventes Publiques : New York, 24 juin 1988 : *Fin d'après-midi d'été*, h/t (37,5x54,6) : **USD 16 500** – New York, 14 fév. 1990 : *Jeune fille lisant sous un arbre*, h/t/rés. synth. (42,5x24,7) : **USD 2 860** – New York, 3 déc. 1996 : *Commerce*, h/t (132x99) : **USD 3 680.**

SMITH Émile Joseph
Né à Paris. XIXᵉ siècle. Français.
Peintre de genre. Orientaliste.
Élève de MM. Cornuet et Lobbedez. Il débuta au Salon de 1876.

SMITH Emma
Née en 1783 à Londres. XIXᵉ siècle. Britannique.
Peintre d'histoire, aquarelliste et miniaturiste.
Fille de John Raphaël Smith. Elle fut membre de la Society of Artists in Water-Colours. Elle exposa à la Royal Academy trente-cinq miniatures de 1799 à 1808.

SMITH F.
XIXᵉ siècle. Britannique.
Peintre de paysages.
Il fut actif à Londres de 1800 à 1804.

SMITH F. Carl
Né le 7 septembre 1868 à Cincinnati (Oklahoma). XXᵉ siècle. Américain.
Peintre de portraits.
Il fut élève de Bouguereau, Ferrier et Constant à Paris. Il fut membre de l'Association artistique américaine de Paris.

SMITH F. Drexel
Né le 11 juin 1874 à Chicago (Illinois). XXᵉ siècle. Américain.
Peintre.
Il fut élève de John Vanderpoel, John F. Carlson et Everett L. Warner. Il fut membre de la Fédération américaine des arts.

SMITH Ferdinand David
Né en 1830. Mort le 18 octobre 1855 à Dublin. XIXᵉ siècle.
Irlandais.
Peintre de genre.

SMITH Francis
Né en 1881 à Lisbonne. Mort en 1961 à Paris. XXᵉ siècle. Actif aussi en France. Portugais.
Peintre de scènes de genre, paysages, paysages urbains, paysages d'eau, natures mortes, peintre à la gouache, dessinateur, aquarelliste.
Il fut élève de J. Ribeiro le Jeune, Luciano Freire et Constantino Fernandes à Lisbonne, puis de Jean-Paul Laurens à l'Académie Julian de Paris. Né au Portugal, il en conserva la nationalité et y fit de très nombreux séjours, mais il vivait à Paris.
Il a figuré à diverses expositions collectives, dont : 1911, 1934 exposition *Art Libre* à Lisbonne ; 1937 Exposition universelle de Paris ; 1969, *Le Portugal dans l'œuvre de Francis Smith*, Centre Culturel portugais de la Fondation Gulbenkian, Paris ; 1972, dessins, Casa de Portugal, Paris. Il participa également aux Salons d'Automne, des Tuileries, des Peintres Témoins de leur Temps, à Paris. Un Prix Francis Smith perpétue sa mémoire.
Il a peint les rivages de la Méditerranée qu'il parcourait sans cesse, et de la vie heureuse, toujours à la limite d'une naïveté que l'on eût dite voulue. Son pays natal occupe une place importante dans son œuvre.
Bibliogr. : In : *Les Cahiers de la peinture*, Presses artistiques, Paris, 1963 – *Le Portugal dans l'œuvre de Francis Smith*, Presses des procédés d'art graphique, Paris, 1969 – Jeanine Warnod : *Dessins de Francis Smith*, Casa de Portugal, Paris, 1972 – in : *Cien Anos de pintura en Espana y Portugal, 1830-1930*, Antiqvaria, t. X, Madrid, 1993.
Musées : Lisbonne (Mus. Nat. d'Art Contemp.) – Lisbonne (Mus. mun.) – Paris (Mus. du Petit Palais) – Paris (Mus. des Arts africains et océaniens) – Setubal.
Ventes Publiques : Paris, 29 oct. 1925 : *Une rue à Lisbonne* : **FRF 1 650** – Paris, 2 déc. 1938 : *Paysage du Portugal* : **FRF 420** ; *Vase de fleurs* : **FRF 110** – Paris, 30 nov.-1ᵉʳ déc. 1942 : *Paysage du Portugal*, gche : **FRF 6 000** – Paris, oct. 1945-juil. 1946 : *Rue montante et église de village, Portugal*, aquar. gchée : **FRF 4 200** – Paris, 6 avr. 1951 : *Personnage devant l'entrée d'un parc 1930*, gche : **FRF 4 300** – Paris, 28 mai 1954 : *Vue du Portugal* : **FRF 25 100** – Paris, 15 juin 1970 : *Ruelle au Portugal*, gche : **FRF 5 100** – Paris, 3 déc. 1972 : *Rue au Portugal*, aquar. : **FRF 6 000** – Paris, 16 mai 1973 : *Scène de village au Portugal* : **FRF 17 000** – Versailles, 29 fév. 1976 : *La prairie en fleurs*, h/pan. (32x42) : **FRF 6 000** – Versailles, 7 nov. 1976 : *Maternité portu-*

gaise, gche (48x63) : **FRF 5 000** – Paris, 6 avr. 1979 : *Village du Portugal*, gche (46x38) : **FRF 4 200** – Versailles, 7 mai 1980 : *Les Maisons blanches au Portugal 1932*, h/t (54,5x46) : **FRF 8 000** – Versailles, 29 nov. 1981 : *Jeunes Femmes sur la terrasse devant le village au Portugal*, h/pap. mar./t. (150x101) : **FRF 24 000** – Paris, 15 juin 1983 : *Une cour au Portugal 1927*, h/t (65x50) : **FRF 21 100** – Paris, 12 juin 1985 : *Village du Portugal*, gche (48x40) : **FRF 13 000** – La Varenne-Saint-Hilaire, 23 oct. 1988 : *Jeunes femmes et enfants dans la cour de l'hacienda*, h/t (61x50) : **FRF 66 000** – Paris, 22 nov. 1988 : *Bord de mer 1927*, h/t (73x60) : **FRF 140 000** – Paris, 18 mai 1989 : *Cour d'hacienda*, h/pan. (46x38) : **FRF 6 800** – Strasbourg, 29 nov. 1989 : *Dans le jardin*, encre de Chine (26x18) : **FRF 6 500** – Paris, 20 fév. 1990 : *La Bibliothèque*, h/pan. (49x35) : **FRF 53 000** – Paris, 13 juin 1990 : *Fête à la campagne*, h/t (46x55) : **FRF 100 000** – Calais, 9 déc. 1990 : *Temps gris sur la côte 1927*, h/pan. (33x42) : **FRF 41 000** – Nancy, 24 nov. 1991 : *Village du Portugal*, h/t (63x52) : **FRF 82 500** – Paris, 18 mai 1992 : *Jardin au Portugal*, gche (23x31) : **FRF 13 000** – Calais, 5 juil. 1992 : *Ruelle animée au Portugal*, h/t (41x33) : **FRF 51 000** – L'Isle-Adam, 20 déc. 1992 : *Paris, scène de rue*, h/t (73x60) : **FRF 130 000** – Calais, 14 mars 1993 : *Le clown*, aquar. et gche (24x19) : **FRF 22 200** – Paris, 2 juin 1993 : *La Nourrice, jardin au Portugal*, h/t (61x50) : **FRF 62 000** – Paris, 16 déc. 1993 : *Arlequin moqueur 1934*, gche (diam. 48) : **FRF 20 000** – Calais, 13 mars 1994 : *Pique-nique au Portugal*, h/t (65x54) : **FRF 108 000** – Calais, 19 juin 1994 : *Le Guitariste sur le bord du canal*, h/t (37x45) : **CHF 11 500** – Le Touquet, 21 mai 1995 : *Dimanche après-midi*, h/pan. (28x23) : **FRF 24 000** – Calais, 7 juil. 1996 : *Petit chemin dominant la baie*, h/t (47x55) : **FRF 66 500** – New York, 10 oct. 1996 : *La Nativité*, h/t (61x50,5) : **USD 12 650** – Paris, 24 mars 1997 : *Cour de ferme*, h/pan. (19x24) : **FRF 21 000** – New York, 13 mai 1997 : *Le Village*, h/t (73x54) : **USD 17 250** – New York, 9 oct. 1997 : *Le Village*, h/t (73x60) : **USD 21 850.**

SMITH Francis Hopkinson ou Francis Hopkins
Né le 23 octobre 1838 à Baltimore. Mort le 7 avril 1915. XIXᵉ-XXᵉ siècles. Américain.
Peintre de paysages, illustrateur.
Il travailla sans aucun maître. Il fut également écrivain et ingénieur.
Musées : Buffalo – Saint-Louis – Washington.
Ventes Publiques : Washington D. C., 7 déc. 1980 : *Scène de canal, Venise*, aquar. reh. de blanc (46x65) : **USD 2 500** – New York, 28 sep. 1983 : *Scène de rue à Séville 1882*, aquar., gche et cr. (36,5x63) : **USD 4 200** – New York, 30 sep. 1985 : *Scène de canal en été*, aquar. et cr. (37,5x60,5) : **USD 6 000** – New York, 28 mai 1987 : *Auberge de William le Conquérant*, gche, aquar. et fus. (59,1x90,2) : **USD 31 000** – New York, 26 mai 1988 : *Scène de canal*, aquar., gche et cr./pap. (62,5x36,8) : **USD 8 800** – New York, 30 sep. 1988 : *Jour de marché*, aquar. et gche/pap. (36,2x64,2) : **USD 3 300** ; *Venise : le port des pêcheurs*, aquar./pap. (37x62,2) : **USD 8 250** – New York, 1ᵉʳ déc. 1988 : *L'après midi à l'auberge de Guillaume le Conquérant à Dives en Normandie 1905*, gche/pap. (37x62,2) : **USD 34 100** – New York, 24 mai 1989 : *Journée ensoleillée en Italie*, gche et fus./pap. (54,6x36,2) : **USD 14 300** – New York, 30 nov. 1989 : *La cour de l'auberge de Guillaume le Conquérant*, gche, aquar. et fus./pap. (68,5x48,2) : **USD 11 000** – New York, 14 mars 1991 : *Escalier vénitien*, gche et fus./pap. bleu/cart. (49,5x74) : **USD 8 800** – New York, 26 sep. 1991 : *Cour intérieure d'une maison italienne 1911*, aquar. et gche/pap. teinté/cart. (37x63,5) : **USD 6 600** – New York, 14 nov. 1991 : *Battery Park à New York City*, aquar., fus. et gche/pap. brun (34,2x62,2) : **USD 3 300** – New York, 18 déc. 1991 : *Pique-nique au bord d'un ruisseau 1875*, aquar. et gche/pap. (64,8x46,4) : **USD 2 200** – New York, 12 mars 1992 : *Matin d'été à l'auberge de Guillaume le Conquérant*, gche et fus./pap. (59,4x91) : **USD 16 500** – New York, 3 déc. 1992 : *Paysage fluvial*, aquar., fus. et gche/pap./cart. (46,4x67,9) : **USD 7 700** – New York, 10 mars 1993 : *Jeunes Femmes élégantes 1906*, gche/pap. (43,2x58,4) : **USD 9 200** – New York, 17 mars 1994 : *Porta della Carta*, aquar. et gche/pap. (66,7x45,7) : **USD 14 950** – New York, 30 oct. 1996 : *Le Pont des Soupirs, Venise*, aquar. et gche/pap./cart. (37,2x65,1) : **USD 3 450** – Londres, 31 oct. 1996 : *Vue de la Salute*, gche (34x58) : **GBP 3 680** – New York, 25 mars 1997 : *Vue du canal*, gche (36,8x45,6) : **USD 4 600.**

SMITH Francis ou Francesco
Né peut-être à Naples. Mort avant 1780 à Londres. XVIIIᵉ siècle. Britannique.

Peintre de paysages et de vues.

Il exposa à Londres des vues du Vésuve, de Naples, de Constantinople de 1768 à 1780. Il voyagea beaucoup, visita l'Italie et l'Orient avec Lord Baltimore. A la fin de sa carrière, il produisit des vues de Londres.

VENTES PUBLIQUES : BURNHAM, 18 mars 1969 : *Vue de Londres* : **GBP 5 500.**

SMITH Frank Hill

Né en 1841 à Boston. Mort en 1904 à Boston. XIXᵉ siècle. Américain.

Peintre de genre, portraits, paysages, décorateur.

Il fut élève de Bonnat à Paris.

VENTES PUBLIQUES : NEW YORK, 20 mars 1996 : *Vue de Venise 1886*, h/t (60,3x100,3) : **USD 1 725.**

SMITH Frank Vining

Né en 1879. Mort en 1967. XXᵉ siècle. Américain.

Peintre de marines.

VENTES PUBLIQUES : NEW YORK, 18 nov. 1977 : *Voilier sous la brise*, h/t (86,3x101,5) : **USD 3 500** – NEW YORK, 29 jan. 1981 : *Trois-mâts en mer*, h/t (76,2x101,6) : **USD 3 750** – BOLTON, 17 nov. 1983 : *Canards sauvages en plein vol*, h/t (71,2x80) : **USD 2 400** – NEW YORK, 20 juin 1985 : *Deux voiliers en mer*, h/t (63,5x86,4) : **USD 3 200** – NEW YORK, 31 mars 1993 : *Navigation en haute mer*, h/t (71,1x91,4) : **USD 3 335** – NEW YORK, 9 sep. 1993 : *Navigation dans les mers tropicales*, h/t (76,2x101,6) : **USD 4 313** – NEW YORK, 28 sep. 1995 : *Marine*, h/t (102,2x86,4) : **USD 3 680** – NEW YORK, 21 mai 1996 : *Terrains au bord de la mer 1924*, h/t (56x66) : **USD 1 150.**

SMITH Frederick Richard

Né le 30 décembre 1876 à Harescombe. XXᵉ siècle. Britannique.

Peintre de genre, paysages, marines, décorateur.

Il fit ses études à Londres et à Rome.

SMITH Frederick William

Né le 25 août 1797 à Londres. Mort le 18 janvier 1835 à Shrewsbury. XIXᵉ siècle. Britannique.

Sculpteur de portraits.

Fils d'Anker Smith et frère d'Herbert Luther Smith. Il exposa quatorze œuvres à la Royal Academy de 1818 à 1828.

SMITH Frederik Coke

Né le 26 juin 1820 (?). Mort le 13 mai 1839. XIXᵉ siècle. Britannique.

Aquarelliste.

Il resta longtemps en Turquie, puis alla au Canada. Le Musée d'Édimbourg conserve de lui *Palais des doges à Venise*, et *Église catholique à Dresde*. J. F. Louis grava d'après lui des vues de Constantinople.

SMITH G.

XVIIIᵉ-XIXᵉ siècles. Actif à Londres. Britannique.

Miniaturiste.

Il exposa à Londres de 1789 à 1805, une miniature à la Society of Artists et trente-sept à la Royal Academy.

SMITH G. Ormerod

XIXᵉ siècle. Britannique.

Peintre.

Le Musée de Liverpool conserve de lui *Séraphine* (Rome, 1857).

SMITH Gabriel

Né en 1724 à Londres. Mort en 1783 à Londres. XVIIIᵉ siècle. Britannique.

Graveur.

Il commença ses études à Londres et vint les perfectionner à Paris. Il y apprit, notamment, la gravure en manière de crayon. Il travailla en collaboration avec Ryland. Il a gravé des sujets religieux et des scènes de genre.

SMITH Gar

Né en 1946 au Canada. XXᵉ siècle. Canadien.

Sculpteur.

Il a étudié à l'École d'architecture de l'Université de Toronto de 1965 à 1968. Il abandonna ses études architecturales pour faire d'abord des sculptures lumineuses puis, découvrant « que la lumière du soleil surpassait toute lumière artificielle », il commença à établir un système de notes sur la lumière naturelle.

SMITH Garden Grant

Né en 1860 à Aberdeen. Mort le 24 août 1913. XIXᵉ-XXᵉ siècles. Britannique.

Peintre.

Élève de l'École d'Art d'Édimbourg et de Carolus Duran, à Paris.

SMITH Gaspar. Voir **SMITZ**

SMITH George ou **Smithe**, dit **Smith of Chichester**

Né en 1714 à Chichester. Mort le 17 septembre 1776 à Chichester. XVIIIᵉ siècle. Britannique.

Peintre de genre, paysages animés, paysages, natures mortes, graveur.

Woollett ayant gravé de ses ouvrages, il devint bientôt populaire ; son caractère aimable, ses facultés de poète et de musicien contribuèrent à sa réussite. Il exposa à Londres de 1760 à 1774 et n'envoya pas moins de cent trois toiles aux Expositions de la Free Society. On lui doit une cinquantaine de planches qu'il grava avec son frère John d'après leurs paysages.

Il étudia la nature en peignant les environs de sa ville natale, et il s'inspira de la conception classique de Claude Lorrain et de Poussin.

MUSÉES : DUBLIN : *Paysage* – LONDRES (Victoria and Albert) : *Chute d'eau et pêcheurs* – *Bords d'un lac, barque et pêcheurs* – LONDRES (Nat. Gal.) : *Paysage classique*.

VENTES PUBLIQUES : NEW YORK, 22-24 mars 1911 : *Paysage* : **USD 52** – PARIS, 7 mars 1951 : *Étable sous la neige 1774* : **FRF 7 500** – LONDRES, 20 nov. 1963 : *La cueillette du houblon* : **GBP 680** – LONDRES, 18 mars 1970 : *Paysage fluvial* : **GBP 700** – LONDRES, 10 déc. 1971 : *Paysage boisé* : **GBP 4 000** – LONDRES, 22 nov. 1974 : *Paysage fluvial boisé 1769* : **GNS 2 800** – LONDRES, 18 juin 1976 : *Paysage d'hiver*, h/t (42x61) : **GBP 1 600** – LONDRES, 18 mars 1977 : *Chaumière dans un paysage 1754*, h/t (40,6x62,2) : **GBP 1 800** – LONDRES, 18 juil 1979 : *Nature morte au pain et au vin 1754*, h/t (63x76) : **GBP 3 600** – LONDRES, 26 juin 1981 : *Berger et troupeau dans un paysage fluvial boisé 1770*, h/t (106,7x169,5) : **GBP 6 000** – LONDRES, 16 avr. 1982 : *Paysage d'Italie 1755*, h/t (108x110,5) : **GBP 5 000** – LONDRES, 16 mars 1984 : *Pêcheur à la ligne dans un paysage fluvial boisé*, h/t (49x58,5) : **GBP 2 600** – LONDRES, 20 nov. 1985 : *Le repos des voyageurs* ; *Paysage avec un château en ruine 1769*, h/t (81,5x110,5) : **GBP 17 500** – LONDRES, 18 avr. 1986 : *Paysage fluvial boisé avec un pêcheur à la ligne et troupeau*, h/t (39,4x121,9) : **GBP 9 500** – LONDRES, 15 nov. 1988 : *Paysage boisé avec une rivière et une folie sur un promontoire*, h/t (42,6x63,5) : **GBP 6 600** – LONDRES, 15 nov. 1989 : *Paysage d'hiver animé avec du bétail près d'un ruisseau gelé*, h/t (43x62) : **GBP 8 580** – LONDRES, 20 avr. 1990 : *Vaste paysage avec les ruines d'un château et le village de Chichester au lointain 1765*, h/t (116,2x184,3) : **GBP 28 600** – LONDRES, 8 avr. 1992 : *Nature morte avec du pain et du fromage près d'une carafe sur une table recouverte d'une nappe blanche*, h/t (62x74,5) : **GBP 4 400** – NEW YORK, 22 mai 1992 : *Vaste paysage avec l'Île de Wight à distance 1750*, h/t (64,8x106,7) : **USD 11 000** – LONDRES, 7 avr. 1993 : *Vaste paysage avec des pêcheurs à la ligne près d'un pont avec des cottages à l'arrière-plan*, h/t (80x100,4) : **GBP 10 350** – NEW YORK, 6 oct. 1995 : *Vaste paysage avec des pêcheurs et des bergers près d'un étang avec un château au fond*, h/t (114,9x146,1) : **USD 90 500** – NEW YORK, 12 avr. 1996 : *Paysage fluvial classique avec des pêcheurs au premier plan et un château au fond*, h/t (64,1x106) : **USD 17 250** – LONDRES, 5 sep. 1996 : *Nature morte au fromage, bière et pain*, h/t (63,5x76,8) : **GBP 6 900** – LONDRES, 12 nov. 1997 : *Une ferme* ; *Paysage avec des personnages se reposant près d'un lac 1775*, h/t, une paire (chaque 42x63) : **GBP 6 325.**

SMITH George

Né en 1802 à Londres. Mort le 15 octobre 1838 à Londres. XIXᵉ siècle. Britannique.

Peintre d'histoire, scènes de genre, figures.

D'abord destiné au commerce, il y renonça pour entrer aux Écoles de la Royal Academy. Ses succès lui valurent une bourse de voyage à Rome. De retour en Angleterre en 1838, ses œuvres furent peu goûtées et après quelques années de luttes, il succomba au découragement. Il exposa à Londres de 1828 à 1836.

MUSÉES : LONDRES (Victoria and Albert Mus.) : *Scipion l'Africain recevant son fils* – LONDRES (Birmingham) : *L'Institutrice de village*.

VENTES PUBLIQUES : MONTRÉAL, 30 oct. 1989 : *Un rival*, h/pan. (30x40) : **CAD 3 190.**

SMITH George

Né le 18 avril 1829 à Londres. Mort le 2 janvier 1901 à Londres. XIXᵉ siècle. Britannique.

Peintre de genre, paysages animés, paysages.

Il fut élève de Cary et des Écoles de la Royal Academy en 1854. Il travailla comme aide de C. W. Cope aux fresques du Parlement. Il fut protégé par le prince Albert, mari de la reine Victoria. Il exposa à Londres de 1847 à 1887.

Il a surtout peint des scènes de genre en se rapprochant de la manière de Webster.

Musées : LONDRES (Victoria and Albert Mus.) : *Jeune garçon péchant et fillette – Tentation, un étalage de fruits – Enfants cueillant des fleurs champêtres –* NOTTINGHAM : *Route de campagne et cottage.*

Ventes Publiques : LONDRES, 4 sep. 1909 : *Premières grappes de la saison :* **GBP 21** – LONDRES, 4 mars 1911 : *My Dolly* 1856 : **GBP 21** – LONDRES, 9 juin 1911 : *Amoureux rustiques* 1877 : **GBP 22** – LONDRES, 19 mai 1971 : *Les amateurs d'art :* **GBP 450** – LONDRES, 20 juin 1972 : *Le courrier du matin :* **GBP 1 200** – LONDRES, 9 avr. 1974 : *Personnages dans un intérieur ; Le véritable héritier :* **GBP 900** – LONDRES, 14 mai 1976 : *Enfant jouant de la flûte* 1857, h/cart. (34,2x24) : **GBP 1 200** – LONDRES, 14 juin 1977 : *La lettre d'amour* 1862, h/pan. (24x19) : **GBP 2 400** – LONDRES, 20 mars 1979 : *La leçon* 1866, h/pan. (38x29) : **GBP 5 200** – LONDRES, 24 mars 1981 : *The Child's Rattle* 1878, h/t (60x49,5) : **GBP 2 800** – LONDRES, 13 juin 1984 : *La visite de grand-père* 1876, h/pan. (43x53) : **GBP 7 500** – LONDRES, 12 avr. 1985 : *Le galant garde-champêtre* h/t (49x74) : **GBP 7 500** – LONDRES, 16 avr. 1986 : *La lecture de la lettre,* h/pan. (61x91,5) : **GBP 12 500** – LONDRES, 15 juin 1988 : *La lecture avec l'aïeule* 1854, h/pan. (35,5x29) : **GBP 2 750** – GLASGOW, 7 fév. 1989 : *Bétail se désaltérant à la rivière,* h/t (41x51) : **GBP 2 090** – GÖTEBORG, 18 mai 1989 : *Paysan avec des vaches,* h/pan. (31x41) : **SEK 3 000** – LONDRES, 2 juin 1989 : *L'attente* 1861, h/pan. (40,5x35,5) : **GBP 7 920** – LONDRES, 13 déc. 1989 : *La leçon* 1866, h/pan. (39x30,5) : **GBP 12 650** – GLASGOW, 6 fév. 1990 : *Les bûcherons,* h/cart. (30,5x41,5) : **GBP 1 760** – LONDRES, 15 juin 1990 : *Un éventuel rival,* h/pan. (30,6x40,6) : **GBP 1 980** – GLASGOW, 5 fév. 1991 : *Moisson,* h/cart. (30,5x40) : **GBP 990** – STOCKHOLM, 29 mai 1991 : *Petite fille et sa poupée sur le seuil d'une porte,* h/pan. (25x21) : **SEK 11 500** – PERTH, 26 août 1991 : *Rassemblement des veaux dans une prairie,* h/cart. (63,5x76) : **GBP 4 400** – LONDRES, 12 juin 1992 : *Esquisse pour « La loterie »* 1828, h/pan. (22,2x35,5) : **GBP 3 850** – LONDRES, 3 juin 1994 : *Cueillette du raisin* 1854, h/pan. (50,8x39,4) : **GBP 8 050** – LONDRES, 10 mars 1995 : *Leçon de couture près de la cheminée* 1867, h/pan. (35x45,7) : **GBP 6 670** – LONDRES, 29 mars 1996 : *La cueillette du raisin* 1875, h/pan. (50,8x39,4) : **GBP 9 200.**

SMITH George
Né le 2 février 1870 à Mid-Carter. Mort en 1934. XIXe-XXe siècles. Britannique.

Peintre d'animaux, paysages.

Musées : VENISE (Gal. Mod.).

Ventes Publiques : GLASGOW, 19 avr. 1984 : *Le marché aux fleurs,* h/t (57,1x39,3) : **GBP 2 600** – PERTH, 27 août 1985 : *Pêcheurs de crevettes, Bretagne,* h/t (70x90) : **GBP 4 000** – LONDRES, 21 sep. 1989 : *La nourriture du bétail,* h/t (71,2x90,3) : **GBP 3 080** – ÉDIMBOURG, 9 juin 1994 : *La conduite du troupeau,* h/t (71,2x91,4) : **GBP 2 760** – GLASGOW, 1996 : *Chevaux de trait,* h/t. cartonnée (30x40,5) : **GBP 1 265** – GLASGOW, 11 déc. 1996 : *Chargement de la charrette,* h/t (36x46,5) : **GBP 1 840.**

SMITH George Armfield. Voir ARMFIELD

SMITH George Girdler
Né en 1795 à Danvers. Mort en 1859 à Boston. XIXe siècle. Américain.

Graveur au burin.

Il grava des portraits et des billets de banque.

SMITH George Melville
Né en 1879 à Chicago. XXe siècle. Américain.

Peintre d'intérieurs, peintre de compositions murales.

Pendant les années trente il réalisa des décorations murales dans différents édifices officiels dans le cadre du programme de l'Administration du Travail. Il exposa souvent à l'Institut d'Art de Chicago et à la Société des Artistes Indépendants de New York.

Ventes Publiques : NEW YORK, 15 mai 1991 : *Intérieur d'atelier,* h/t (74,9x57,2) : **USD 2 750** – NEW YORK, 24 sep. 1992 : *Les produits de la terre la valorisent,* temp./pan. (61x109,2) : **USD 3 300.**

SMITH George V.
XIXe siècle. Travaillant en 1863. Britannique.

Peintre de paysages.

Musées : LONDRES (Victoria and Albert Mus.) : *Penmoyle, sur la Severn.*

SMITH Georges
Né au Havre. XIXe siècle. Français.

Peintre de paysages.

Élève d'Achard. Il débuta au Salon de 1876.

SMITH Grace Cossington
Née en 1892. Morte en 1984. XXe siècle. Australienne.

Peintre de paysages urbains, intérieurs natures mortes.

Elle figurait dans les expositions du Contemporary Group. Elle exécutait souvent des croquis sur le vif de sujets de la vie de tous les jours. En peinture, elle a cherché à transposer une expérience de la couleur issue, entre autres, de celle de Van Gogh, en utilisant des couleurs vives, brillantes, à la fois recueils et diffuseurs de lumière.

Bibliogr. : Daniel Thomas *Colour-Worship,* in : *Creating Australia. 200 Years of Art 1788-1988,* Art Gal. of South Australia, International Cultural Corporation Limited, Adelaide, 1988.

Musées : SYDNEY (Art Gal. of New South Wales) : *Troops marching* 1917 – *The Lacquer Room* 1936.

Ventes Publiques : ROSEBERY (Australie), 29 juin 1976 : *Nature morte* 1971, h/cart. (64x43) : **AUD 1 100** – SYDNEY, 4 oct. 1977 : *Le salon* 1940, cart. (50x42) : **AUD 3 400** – SYDNEY, 20 oct. 1980 : *Boatshel,* h/cart. (45,5x30) : **AUD 2 800** – MELBOURNE, 7 nov. 1984 : *Le jardin* 1938, h/cart. (39x34) : **AUD 3 000** – LONDRES, 20 nov. 1986 : *Nature morte aux bouteilles de vin oranges et bougeoir* 1947, h/cart. (34,3x22,8) : **GBP 6 500** – LONDRES, 28 nov. 1991 : *Nature morte de feuilles* 1953, h/t/cart. (52,7x43,2) : **GBP 9 900** – MELBOURNE, 20-21 août 1996 : *Nature morte à la théière,* h/pan. (39x35) : **AUD 34 500.**

SMITH H. R.
XIXe siècle. Britannique.

Portraitiste.

Il exposa à Londres de 1839 à 1856. Le Musée de Sydney conserve de lui *Portrait du lieutenant-colonel George Johnston.* Il paraît identique à Smith (Harriet C.) dont les œuvres suivantes sont mentionnées dans les annuaires de ventes publiques.

Ventes Publiques : PARIS, 20 oct. 1950 : *Wargrave Ferre ; Near Wargrave* 1861, deux pendants : **FRF 4 100.**

SMITH Hans
Danois.

Peintre de genre.

Le Musée de Copenhague conserve de lui *Un étranger demande son chemin* et *Devant la porte du regrattier.*

SMITH Hans Jacob. Voir SMIDT

SMITH Harriet Frances
Née le 28 juillet 1873 à Worcester. XXe siècle. Américaine.

Peintre.

Elle fut élève de Denmann W. Ross, E. W. D. Hamilton, Henry B. Snelle et C. H. Woodbury. Elle fut membre de la Fédération américaine des arts.

SMITH Hélène
Née vers 1867. XXe siècle. Suisse.

Dessinateur, aquarelliste.

On ne connaît l'œuvre d'Hélène Smith que d'après les reproductions publiées en 1900 par M. Flournoy, professeur à la Faculté de Genève, dans son propre ouvrage *Des Indes à la planète Mars.* Hélène Smith, employée de commerce peignait et dessinait, sous l'influence hypnotique des visions de la planète Mars. Dépourvue de culture artistique, elle exécutait sous l'hypnose des paysages de plantes, des motifs d'architecture paraissant avoir été conçus par un artiste chinois ou japonais de la haute époque. Souvenirs probables de lectures. C'est l'opinion de M. Flournoy qui ajoute que le cas d'Hélène Smith, voyageuse interstellaire restera sans doute inexplicable.

SMITH Hely Augustus Morton
Né le 15 janvier 1862 à Wambrook. Mort en 1941. XIXe-XXe siècles. Britannique.

Peintre de marines, fleurs, portraits, figures.

Il exposa à Londres, notamment à la Royal Academy et à Suffolk Street, à partir de 1890.

MUSÉES : LONDRES (Mus. Victoria and Albert de Londres) – PLY-MOUTH.
VENTES PUBLIQUES : LONDRES, 15 juil. 1910 : *Vers l'ancrage 1888* : **GBP 7** – NEW YORK, 17 mai 1982 : *Vues de New York*, 11 aquar. : **USD 1 300** – LONDRES, 7 juin 1990 : *La centrale électrique de Battersea illuminée*, h/t (61x41) : **GBP 1 430.**

SMITH Henry. Voir SCHMIDT

SMITH Henry Pember
Né le 20 février 1854 à Waterford (États-Unis). Mort le 16 octobre 1907 à Asbury Park (New Jersey). XIXe siècle. Américain.
Peintre de paysages, marines.
Il se forma sans maître et acquit assez tôt la réputation d'un bon peintre de paysage. Il fit à Venise un séjour prolongé, dont il aimait à évoquer le souvenir dans des œuvres intéressantes. Il peignit aussi de nombreux sites du New Jersey. Il était membre de la American Water-Colours Society.
MUSÉES : BROOKLYN – CINCINNATI.
VENTES PUBLIQUES : PARIS, 23 avr. 1897 : *Le Chemin ensoleillé* : **FRF 300** – NEW YORK, 2 et 3 fév. 1906 : *Fin d'après-midi* : **USD 400** – NEW YORK, jan. 1907 : *Le long du Grand Canal* : **USD 175** – NEW YORK, 13 et 14 fév. 1908 : *Le vieux chêne* : **USD 310** ; *Jour d'été dans le New Jersey* : **USD 310** – NEW YORK, 7 mars 1911 : *Chêne en Automne* : **USD 330** – NEW YORK, 6 nov. 1968 : *Les chênes* : **USD 950** – NEW YORK, 1er oct. 1969 : *Paysage du Connecticut* : **USD 2 000** – LOS ANGELES, 22 mai 1973 : *Vue de Venise* : **USD 1 800** – NEW YORK, 29 avr. 1976 : *Paysage avec pêcheurs 1881*, h/pan. (24,2x35) : **USD 3 600** – NEW YORK, 18 nov. 1977 : *Paysage d'octobre*, h/t (51,5x71,7) : **USD 3 750** – NEW YORK, 23 mai 1979 : *Venise 1884*, aquar. (25,5x35,5) : **USD 2 500** – NEW YORK, 2 févr 1979 : *Deal lake, New Jersey*, h/t (51x71,2) : **USD 3 800** – NEW YORK, 18 avr. 1984 : *Barques de pêche sur la plage*, aquar. (33x48,8) : **USD 850** – NEW YORK, 7 déc. 1984 : *Le chemin vers la rivière*, h/t (36x50,9) : **USD 3 500** – NEW YORK, 20 juin 1985 : *Paysage à l'étang une barque*, h/t (52,1x72,4) : **USD 5 250** – NEW YORK, 14 mars 1986 : *Après-midi d'été*, h/t (51,5x71,5) : **USD 7 500** – NEW YORK, 17 mars 1988 : *Chalet au bord de l'eau*, h/t (35,6x51,8) : **USD 6 050** – NEW YORK, 30 sep. 1988 : *Une hacienda*, h/t (51,4x73,7) : **USD 2 200** – NEW YORK, 24 jan. 1989 : *Le matin sur le lac de Côme*, h/t (50x70) : **USD 4 400** – NEW YORK, 28 sep. 1989 : *Matin gris 1883*, h/t (46,2x71,1) : **USD 8 250** – NEW YORK, 14 fév. 1990 : *Le vieux verger près de la forêt*, h/t (51x71) : **USD 4 400** – NEW YORK, 17 déc. 1990 : *Venise*, h/t (40,7x30,5) : **USD 4 400** – NEW YORK, 14 mars 1991 : *La maison au bord de la rivière*, h/t (31x41) : **USD 5 500** – NEW YORK, 22 mai 1991 : *Le phare au large de Sandy Hook dans le New Jersey 1879*, h/t (30,5x40,6) : **USD 6 050** – NEW YORK, 14 nov. 1991 : *Cottage près d'une clairière*, h/t (48,5x74,3) : **USD 4 950** – NEW YORK, 25 sep. 1992 : *Une journée de septembre*, h/t (35,6x50,8) : **USD 3 575** – NEW YORK, 15 nov. 1993 : *Village espagnol au bord d'une rivière*, h/t (50,9x71,1) : **USD 2 990** – NEW YORK, 31 mars 1994 : *En barque sur un étang*, h/t (50,8x71,8) : **USD 4 945** – NEW YORK, 14 mars 1996 : *La vieille route de Turnpike en Nouvelle Angleterre*, h/t (50,8x71,1) : **USD 12 650.**

SMITH Henry T.
XIXe siècle. Américain.
Peintre de genre, portraits.
Il exposa à Philadelphie de 1861 à 1867.

SMITH Herbert Luther
Né en 1811 à Londres. Mort le 13 mars 1870 à Londres. XIXe siècle. Britannique.
Peintre de portraits et d'histoire.
Fils d'Anker Smith et élève de la Royal Academy. Il exposa à Londres de 1830 à 1854. La reine lui fit faire des copies.

SMITH Hezekiah Wright
Né en 1828 à Edimbourg. XIXe siècle. Américain.
Graveur au burin.
Il travailla à Boston et à Philadelphie et grava des portraits.

SMITH Hobbe
Né le 7 décembre 1862 à Witmarsum. Mort en 1942. XIXe-XXe siècles. Hollandais.
Peintre de genre, paysages, marines, natures mortes, fleurs et fruits.
Il fut élève de l'Académie d'Amsterdam et de Ch. Verlat. On le cite notamment comme exposant à Rome en 1911.

Hobbe Smith

VENTES PUBLIQUES : NEW YORK, 10-11 jan. 1907 : *Trouble* : **USD 100** – AMSTERDAM, 24 avr. 1968 : *La Amstel à Amsterdam* : **NLG 3 600** – AMSTERDAM, 27 avr. 1976 : *Voilier sur la Zuiderzee*, h/t (41,5x54) : **NLG 8 000** – AMSTERDAM, 9 mars 1978 : *Voiliers au large de la côte*, h/t (74x98,5) : **NLG 4 000** – LONDRES, 20 avr 1979 : *Bord de la Maas*, h/t (36,8x25,4) : **GBP 800** – AMSTERDAM, 19 mai 1981 : *Vue d'Amsterdam*, h/t (94x74) : **NLG 10 500** – AMSTERDAM, 14 mars 1983 : *Bateaux au large d'Amsterdam*, h/t (68,5x112,5) : **NLG 5 000** – LONDRES, 26 fév. 1988 : *Ville hollandaise avec des péniches amarrées*, h/t (37x26,5) : **GBP 1 320** – AMSTERDAM, 10 fév. 1988 : *Embarcations dans la brise*, h/t (21,5x30,5) : **NLG 1 725** – AMSTERDAM, 11 sep. 1990 : *Dans le Pacifique*, h/t (76x96) : **NLG 8 625** – AMSTERDAM, 6 nov. 1990 : *Nature morte de violettes dans une chope*, h/pan. (30x20) : **NLG 4 370** – AMSTERDAM, 24 avr. 1991 : *Paysage fluvial boisé avec des embarcations amarrées à la rive au crépuscule*, h/t (64x90) : **NLG 4 370** – AMSTERDAM, 24 sep. 1992 : *Barques à voiles sur l'Ij à Amsterdam*, h/t (47,5x36) : **NLG 3 450** – AMSTERDAM, 20 avr. 1993 : *Vue de l'Ij à Amsterdam*, h/t (60x80,5) : **NLG 10 120** – AMSTERDAM, 11 avr. 1995 : *Vue de l'église Saint-Nicolas à Amsterdam*, h/t (42x54) : **NLG 7 788** – AMSTERDAM, 18 juin 1996 : *Paysage fluvial avec des barques amarrées près d'un moulin à vent*, h/t (41,5x56,5) : **NLG 4 370** – AMSTERDAM, 5 nov. 1996 : *Vue de Montelbaanstoren*, h/t (75,5x96) : **NLG 5 192** – AMSTERDAM, 30 oct. 1996 : *Vaisseaux amarrés près d'un pont levis sur la rivière Amstel*, h/t (80x115) : **NLG 18 451.**

SMITH Holmes
Né le 9 mai 1863 à Keighley. XIXe-XXe siècles. Britannique.
Peintre, aquarelliste.
Il fut membre de la Fédération américaine des arts. Il se spécialisa dans l'aquarelle.

SMITH Houghton Cranford
XXe siècle. Américain.
Peintre.
Il figura aux expositions de la Fondation Carnegie de Pittsburgh.

SMITH Howard Everett
Né le 27 avril 1885 à Westwindham. Mort en 1970. XXe siècle. Américain.
Peintre de portraits, illustrateur.
Il fut élève d'Howard Pyle. Il travailla à Boston.
VENTES PUBLIQUES : NEW YORK, 11 mars 1981 : *Jeune fille lisant*, h/t (75x63) : **USD 2 500.**

SMITH Hugh Bellingham. Voir BELLINGHAM-SMITH Hugh

SMITH Isabel E.
Née à Smith's Landing (Oklahoma). XXe siècle. Américaine.
Peintre.
Elle fut élève de Lhermitte, Delance et Callot à Paris. Elle fut membre du Club d'art féminin de Paris.

SMITH Ismael. Voir SMITH Y MARI

SMITH J., Miss
XIXe siècle. Britannique.
Miniaturiste.
Elle exposa à la Royal Academy de Londres, de 1802 à 1809, treize miniatures.

SMITH J. F.
Britannique.
Peintre de genre.
Le Musée de Nottingham conserve de lui *Le marchand de poissons* (dessin).

SMITH J. John
Né vers 1775 à Londres. XIXe siècle. Britannique.
Paysagiste et graveur à l'eau-forte.
Il exposa quelquefois à la Royal Academy de 1813 à 1833 : il grava des scènes villageoises.

SMITH Jack Martin
Né le 18 juin 1928 à Sheffield (Yorkshire). XXe siècle. Britannique.
Peintre.
Après son enfance à Sheffield, il fut élève de l'École d'art Saint-Martin et du Royal College of Art à Londres. Il a effectué des voyages d'études en Espagne en 1954, en Italie en 1955.
Depuis 1953, il montre ses œuvres dans des expositions personnelles : presque annuellement à Londres ; 1958, 1962, New York ; 1959, rétrospective, Londres. Il obtint le Premier Prix de l'exposition John Moores, à Liverpool, en 1956.

Après des débuts réalistes, Jack Smith avait évolué à une figuration symboliste. Ensuite, couvrant la surface de la toile de séries de sortes de hiéroglyphes de couleurs ou de signes graphiques inventés, il tente de donner des équivalences synesthésiques à diverses sensations, notamment sensations d'illumination ainsi que sensations de déplacements.

BIBLIOGR. : B. Dorival, sous la direction de... : *Peintres contemporains*, Mazenod, Paris, 1964.

MUSÉES : LONDRES (Tate Gal.).

VENTES PUBLIQUES : LONDRES, 26 sep. 1984 : *Enfant écrivant* 1954, h/t (152x122) : **GBP 2 200** – LONDRES, 7 juin 1985 : *Painted relief* 1962, h/pan. relief (61x67,5) : **GBP 1 700** – LONDRES, 29 juil. 1988 : *Objets sur une table* 1959, h/t (90x90) : **GBP 1 375** – NEW YORK, 15 nov. 1990 : *Maquette d'une maison avec une piscine*, gche/cart. (39,4x57,9) : **USD 4 400** – LONDRES, 26 mars 1993 : *Sensation de bruit 1977* 1977, h., punaises, bois et pap. millimétré (39,4x39,4x10) : **GBP 1 552** – LONDRES, 25 nov. 1993 : *Paysage enneigé depuis un train* 1956, h/cart. (75x59,7) : **GBP 2 530**.

SMITH Jack Wilkinson
Né en 1873 ou 1882 à Paterson. Mort en 1965. XXᵉ siècle. Américain.

Peintre.

Il fut élève de l'Académie d'art de Cincinnati et de l'Art Institute de Chicago. Il fut membre du Salmagundi Club. Il obtint de nombreuses récompenses.

VENTES PUBLIQUES : NEW YORK, 15 mars 1985 : *Paysage montagneux*, h/t (71x86,7) : **USD 7 000** – LONDRES, 14 juil. 1987 : *The Wye below the New Weir* 1788, aquar. et cr. (13x21,3) : **GBP 1 800** – LOS ANGELES, 9 juin 1988 : *Lac de montagne*, h/t (76x102) : **USD 17 600** – LOS ANGELES-SAN FRANCISCO, 7 fév. 1990 : *Les hautes sierras*, h/t (51x61) : **USD 24 750** – LOS ANGELES-SAN FRANCISCO, 12 juil. 1990 : *Littoral rocheux*, h/cart. (46x61) : **USD 8 250** – NEW YORK, 25 mars 1997 : *Les Rochers maltraités par la marée*, h/t (50,8x61) : **USD 5 750** – NEW YORK, 23 avr. 1997 : *Canyon Malibu*, h/pan. (30,5x40,5) : **USD 3 680**.

SMITH Jacob
XVIIIᵉ siècle. Actif à Londres vers 1730. Britannique.

Graveur.

Il grava des portraits. On cite de lui une estampe gravée d'une seule ligne, dans le genre de celles de Mellou.

SMITH Jakob, ou Peder J. Nielsen ou Smidt
Né le 16 octobre 1792 à Hals. Mort le 28 juin 1825 à Copenhague. XIXᵉ siècle. Danois.

Portraitiste.

Élève de l'Académie de Copenhague et de C. V. Eckersberg.

SMITH James
XVIIIᵉ siècle. Travaillant en 1733. Britannique.

Graveur au burin.

Il grava des portraits des rois d'Angleterre.

SMITH James
XVIIIᵉ siècle. Actif à Londres. Britannique.

Miniaturiste.

On le cite exposant à Londres, de 1773 à 1789, une miniature à la Society of Artists ; une miniature à la Free Society et vingt-quatre miniatures à la Royal Academy.

SMITH James
Né en 1772. Mort le 25 avril 1815 à Londres. XVIIIᵉ-XIXᵉ siècles. Britannique.

Sculpteur.

Père du sculpteur Charles Smith et élève de G. B. Locatelli. Il exécuta des monuments dans l'abbaye de Westminster.

SMITH James Bennet H.
XIXᵉ siècle. Actif à Londres dans la première moitié du XIXᵉ siècle. Britannique.

Portraitiste.

Il exposa à Londres de 1830 à 1847.

SMITH James Bonaventure
Né en 1816. Mort en décembre 1846. XIXᵉ siècle. Britannique.

Portraitiste.

Élève de David d'Angers à Paris.

SMITH James Burrell
Mort en 1897. XIXᵉ siècle. Britannique.

Peintre de paysages, aquarelliste.

Il travailla à Alnwick. Il exposa, notamment à Suffolk Street, de 1850 à 1881.

MUSÉES : LONDRES (Victoria and Albert Mus.) : *Village de Bowness, Cumberland.*

VENTES PUBLIQUES : TOKYO, 27 mai 1969 : *Paysage à la cascade* : **GBP 502** – LONDRES, 2 juil. 1971 : *Paysage fluvial à la cascade* : **GNS 320** – NEW YORK, 12 jan. 1974 : *La cascade* : **USD 1 000** – LONDRES, 3 fév. 1978 : *Paysage à la cascade* 1894, h/t (89,5x64) : **GBP 750** – LONDRES, 20 mars 1979 : *Paysage alpestre*, aquar. et gche (53,5x89,5) : **GBP 850** – LONDRES, 29 fév. 1980 : *Paysage fluvial boisé* 1882, h/t (50,2x37,5) : **GBP 1 700** – LONDRES, 19 fév. 1981 : *Brinkburn Priory on the Coquet, Northumberland* 1862, aquar. avec reh. de gche (40,5x69) : **GBP 600** – LONDRES, 27 fév. 1985 : *Paysage du Cumberland*, aquar. reh. de gche (42x69) : **GBP 900** – LONDRES, 25 jan. 1988 : *Le Château de Twisel et le pont sur la Till entre Berwick et Coldstream* 1887, aquar. (13x17,5) : **GBP 638** – NEW YORK, 25 fév. 1988 : *Personnages près d'une rivière près de le Northumberland* 1859, aquar. (41,3x71,2) : **USD 1 540** – ÉDIMBOURG, 22 nov. 1989 : *Vue de Princes Street Gardens et de la National Gallery d'Edimbourg* 1885, aquar. et gche (48,8x32,3) : **GBP 3 520** – LONDRES, 30 jan. 1991 : *La maison au bord du ruisseau dans l'île de Wight* 1891, aquar. avec reh. de blanc (28x40) : **GBP 605** – LONDRES, 14 juin 1991 : *Personnages sur les bords du Rhin avec le château de Marksburg au fond* 1863, cr. et aquar. (21,3x52,7) : **GBP 1 595** – PERTH, 20 août 1996 : *Loch dans les Highlands* 1852, aquar. (20x34) : **GBP 517**.

SMITH James Calvert
XXᵉ siècle. Américain.

Illustrateur.

Il fut membre du Salmagundi Club.

SMITH James P.
Né en 1803. Mort en 1888 à Philadelphie. XIXᵉ siècle. Actif à Philadelphie. Américain.

Miniaturiste et portraitiste.

SMITH Jan
XVIIᵉ siècle. Hollandais.

Peintre.

Il peignit le portrait d'*Adam Van Vianen*, qui fut gravé par Th. Van Kessel.

SMITH Jan Borritsz. Voir SMIT

SMITH Jessie Wilcox
Née en 1863. Morte en 1935. XIXᵉ-XXᵉ siècles. Américaine.

Peintre, illustrateur.

Elle fut élève de l'Académie des Beaux-Arts de Philadelphie sous la direction de Thomas Eatkins, de l'Institut Drexel sous celle d'Howard Pyle. Elle fut membre de la Fédération américaine des arts. Elle obtint plusieurs prix dont une médaille d'argent à l'Exposition de Saint-Louis en 1904, une autre lors de la Panama-Pacific Exposition de San Francisco en 1915.

Spécialisé dans la peinture et l'illustration pour enfants, elle exécuta également de nombreuses couvertures pour la revue *Good Housekeeping*. Elle illustra nombre d'ouvrages parmi lesquels : en 1905 *A Child's Garden of Verses* de Scribner ; en 1911 *The Everyday Fairy Book* de Coussens ; en 1915 *Little women* de Brown ; en 1925 *The Children of Dickens* de Scribner. Elle réalisa aussi des albums dont *A Child's Book of old Verses* (1910) ; *The little Mother Goose* (1918).

BIBLIOGR. : In : *Dictionnaire des illustrateurs 1800-1914*, Ides et Calendes, Neuchâtel, 1989.

VENTES PUBLIQUES : BOLTON, 20 nov. 1980 : *Mowgli*, h. et fus./pap. mar./cart. (52,5x46) : **USD 2 300** – NEW YORK, 20 avr. 1982 : *Night of the fourth* 1896, h/t (56x40,8) : **USD 2 000** – NEW YORK, 28 sep. 1989 : *Rebecca de la ferme Sunny Brook*, h. et fus./cart. (46,7x41,6) : **USD 16 500** – NEW YORK, 26 mai 1993 : *Jack and Jill*, gche et fus./cart. (48x66,7) : **USD 18 400** – NEW YORK, 22 sep. 1993 : *C'était la nuit avant Noël*, encre et aquar./cart. (24,2x36,3) : **USD 5 980**.

SMITH Joachim
XVIIIᵉ-XIXᵉ siècles. Actif à Londres. Britannique.

Sculpteur, modeleur et tailleur de camées.

Il exposa à Londres de 1760 à 1814. La Galerie Nationale du Portrait de Londres conserve de lui un portrait en médaillon de *Th. Bentley.*

SMITH Joachim Becher
Né le 15 mars 1851 à Copenhague. Mort le 31 décembre 1926 à Copenhague. XXᵉ siècle. Danois.

Sculpteur.

Il fut élève de l'Académie des Beaux-Arts de Copenhague et de J. A. Jerichau.

MUSÉES : AALBORG.

SMITH Johan
XVII[e] siècle. Hollandais.
Portraitiste.

SMITH John
Né en 1652 (?) à Daventry. Mort le 17 janvier 1742 à Northampton. XVII[e]-XVIII[e] siècles. Britannique.
Peintre, dessinateur et graveur à la manière noire.
Fils de graveur, il fut d'abord apprenti chez un peintre. Il fut ensuite employé par Isaac Becket à la préparation de ses planches. Il reçut aussi des conseils de J. Van der Vaart. Sir Joseph Kneller se l'attacha et lui fit reproduire un grand nombre de ses ouvrages. Il a peint et dessiné quelques portraits.

SMITH John, dit **Warwick Smith** et **Smith l'Italien**
Né le 26 juillet 1749 à Irthington. Mort le 22 mars 1831 à Londres. XVIII[e]-XIX[e] siècles. Britannique.
Peintre de paysages, aquarelliste, dessinateur.
Il fit son éducation à S. Beels. Ce fut un peintre dessinateur topographe et un des premiers aquarellistes qui suivirent Paul Sandly. Il accompagna Lord Warwick en Italie, ce qui lui valut ses surnoms. Il exposa à Londres de 1807 à 1823, fut associé à la Old Water-Colours Society en 1805, membre en 1807, et son président en 1814, 1817 et 1818. En 1823, il abandonna cette association.
MUSÉES : LONDRES (Victoria and Albert Mus.) : Huit aquarelles – MANCHESTER : *Le Lac de Lugano*, aquarelle.
VENTES PUBLIQUES : LONDRES, 22 oct. 1970 : *Vue d'Ostie*, aquar. : **GBP 340** – LONDRES, 2 mars 1971 : *Vue de Tivoli*, aquar. : **GNS 580** – LONDRES, 14 déc. 1972 : *Vue de Ludlow*, aquar. : **GBP 600** – LONDRES, 4 juin 1974 : *Paysage ayant Saint-Pierre de Rome en arrière-plan*, aquar. : **GNS 1 000** – VERSAILLES, 7 nov. 1976 : *Maternité portugaise*, gche (48x63) : **FRF 5 000** – LONDRES, 22 nov. 1977 : *Auckland Castle*, aquar. et cr. (35x52) : **GBP 600** – LONDRES, 13 déc 1979 : *Vue de Naples* 1781, aquar. et cr. (35x51,5) : **GBP 2 800** – LONDRES, 30 mars 1983 : *Vue de Naples* 1800, aquar. sur traits cr. (52,5x83) : **GBP 3 200** – LONDRES, 20 nov. 1986 : *Cascatelli à Tivoli au crépuscule*, aquar./traits de cr. reh. de blanc (49,5x73) : **GBP 3 200** – LONDRES, 14 juil. 1987 : *Le Lac de Nemi*, aquar. et cr. (31x44,7) : **GBP 2 800** – LONDRES, 31 jan. 1990 : *Le mont Snowdon dans le Carnavonshire* 1797, aquar. (12,5x22) : **GBP 1 870** – YORK (Angleterre), 12 nov. 1991 : *Paysage italien avec une construction au bord d'une route*, aquar. (32x45) : **GBP 1 100**.

SMITH John ou **Smyth**
Né vers 1773 à Dublin. Mort en mars 1840 à Dublin. XVIII[e]-XIX[e] siècles. Irlandais.
Sculpteur.
Il fut l'élève de son père le sculpteur Edward Smith, à qui il succéda comme professeur à l'École de sculpture de Dublin.
Ce fut un artiste intéressant et dont les œuvres personnifient bien la conception artistique irlandaise.

SMITH John
XIX[e] siècle. Britannique.
Graveur.
Actif à Édimbourg de 1800 à 1830, il grava au burin le portrait de *William Hunter*, d'après Jos Reynolds.

SMITH John
Né vers 1798. XIX[e] siècle. Britannique.
Graveur.
Il fut élève de la Royal Academy de Londres. Il grava au burin et sur acier des paysages et des vues de villes.

SMITH John Brandon
Mort en 1884. XIX[e] siècle. Britannique.
Peintre de paysages animés, paysages, paysages d'eau. Romantique.
Il exposa régulièrement entre 1860 et 1874 à la Royal Academy de Londres.
Il privilégie la représentation de paysages d'eau, rivières d'Écosse, du Pays de Galles et surtout cascades et lacs de montagnes, animés parfois d'un paysan sur un pont, d'un pêcheur au bord d'un torrent. Il a également peint des vues dans différents autres comtés anglais. Ses thèmes sont caractéristiques du grand courant romantique européen.
VENTES PUBLIQUES : LONDRES, 15 oct. 1976 : *La cascade*, h/t (44,5x34,3) : **GBP 750** – LONDRES, 14 juin 1977 : *La route au bord*

de la rivière 1870, h/t (49,5x75) : **GBP 750** – LONDRES, 9 oct 1979 : *Pêcheurs au bord d'une cascade* 1881, h/t (99x126) : **GBP 2 600** – LONDRES, 8 mai 1981 : *Les Cascades* 1881, peint./cart., une paire (chaque 35,6x31) : **GBP 1 700** – AUCHTERARDER (Écosse), 28 août 1984 : *The falls at hespe, North Wales* 1895, h/t (50,8x40,6) : **GBP 1 900** – LONDRES, 2 oct. 1985 : *Paysage à la cascade* 1883, h/t, une paire (45x34) : **GBP 4 500** – LONDRES, 17 déc. 1986 : *Cascades* 1867, h/t, une paire (46x35,5) : **GBP 3 200** – LONDRES, 15 juin 1988 : *Une cascade* 1874, h/t (30,5x25,5) : **GBP 2 090** – TORONTO, 30 nov. 1988 : *Paysan gallois sur un pont à la tombée de la nuit* 1876, h/t (33,5x44,5) : **CAD 2 400** – LONDRES, 27 sep. 1989 : *Chute d'eau ; Passerelle sur une rivière rocheuse* 1879-1880, h/t/cart., une paire (chaque 33x43) : **GBP 6 380** – LONDRES, 9 fév. 1990 : *Lac de montagne* 1873, h/t (94x70) : **GBP 1 980** – LONDRES, 15 juin 1990 : *La chute d'eau* 1888, h/cart. (20,3x25,4) : **GBP 2 860** – LONDRES, 8 fév. 1991 : *Cascade dans les Highlands* 1883, h/t (46,4x35,6) : **GBP 2 200** – LONDRES, 14 juin 1991 : *Pêcheurs près d'une chute d'eau de la rivière Conway en Galles du Nord* 1881, h/t (88,3x26,4) : **GBP 9 900** – LONDRES, 12 nov. 1992 : *Cascade* 1881, h/t (35,5x30,5) : **GBP 1 980** – MONTRÉAL, 23-24 nov. 1993 : *Vue de chutes d'eau*, h/t (35,6x45,8) : **CAD 2 400** – LONDRES, 9 juin 1994 : *Cascade* 1877, h/t (51,5x67) : **GBP 6 670** – LONDRES, 10 mars 1995 : *La Lynn dans le Devon* 1878, h/t (35,6x45,8) : **GBP 2 875** – LONDRES, 6 nov. 1995 : *Cascade ; La pêche dans un torrent*, h/cart., une paire (chaque 34x44) : **GBP 6 440** – NEW YORK, 18-19 juil. 1996 : *Cascade dans un paysage* 1874, h/t, une paire (chaque 45,7x35,6) : **USD 9 775** – LONDRES, 7 juin 1996 : *Pêche dans le courant* 1878, h/t (50,8x68,6) : **GBP 3 450** – LONDRES, 12 mars 1997 : *Sur la Llugwy, Galles du Nord* 1879, h/t (51x69) : **GBP 5 750** – ÉDIMBOURG, 15 mai 1997 : *Les Chutes de Tummel, Pertshire* 1871, h/t (45,8x35,5) : **GBP 3 450** – LONDRES, 4 juin 1997 : *Sur la Lledr, Galles du Nord*, h/t (35,5x46) : **GBP 3 220**.

SMITH John Francis
Né à Chicago (Illinois). XX[e] siècle. Américain.
Peintre.
Il fut élève de Gregori, Boulanger, Lefebvre et Constant à Paris. Il fut membre de l'Association artistique américaine de Paris.

SMITH John Guthrie Spence
Né en 1880. Mort en 1951. XX[e] siècle. Britannique.
Peintre de paysages, paysages ruraux animés, marines portuaires.
VENTES PUBLIQUES : ÉDIMBOURG, 26 avr. 1990 : *Le printemps à Angus*, h/pan. (63,5x76,2) : **GBP 1 870** – GLASGOW, 5 fév. 1991 : *Moulin à vent et meules de paille* 1910, h/pan. (37,5x45) : **GBP 770** – PERTH, 26 août 1991 : *Les quais à Étaples*, h/cart. (51x60) : **GBP 1 100** – ÉDIMBOURG, 23 mars 1993 : *Poulets dans un verger*, h/cart. (50,5x61) : **GBP 1 840** – GLASGOW, 11 déc. 1996 : *Sur un chemin de campagne*, h/t (76x63,5) : **GBP 713**.

SMITH John Henry
XIX[e] siècle. Actif à Londres dans la seconde moitié du XIX[e] siècle. Britannique.
Peintre de genre et animalier.
Il exposa à Londres de 1852 à 1893.

SMITH John Orrin
Né en 1799 à Colchester. Mort le 15 octobre 1843 à Londres. XIX[e] siècle. Britannique.
Graveur sur bois.
Élève de S. Williams et de W. Harvey. Il grava des illustrations d'auteurs classiques.

SMITH John Raphael
Né en 1752 à Derby. Mort le 2 mars 1812 à Worcester. XVIII[e]-XIX[e] siècles. Britannique.
Peintre de genre, portraits, miniatures, pastelliste, graveur, dessinateur.
Fils de Thomas Smith, de Derby. Il commença sa vie comme apprenti chez un drapier, mais il est plus que probable qu'il apprit aussi près de son père, à dessiner et à peindre. Il vint à Londres très jeune et y fut commis de magasin. Afin d'augmenter ses ressources, il peignait des miniatures. On ne dit pas qui lui enseigna la gravure, mais il publia une planche : *The public Ledger open to all Parties*, dont le succès fut si complet qu'il décida de son avenir. Dès 1778, il était classé au premier rang des plus habiles graveurs anglais. Ses succès lui valurent le brevet de graveur du prince de Galles. Au plus haut de ses succès de graveur, il avait tenté la peinture et le portrait. Il avait exposé à la Society of Artists et à la Free Society dès 1773, mais à partir de 1779 et jusqu'en 1805, il fit de fréquents envois à la

Royal Academy, notamment de portraits, au crayon ; ses peintures étaient des sujets de genre. Il quitta Londres et alla s'établir successivement à York, Sheffield, Doncaster et autres grandes villes.

Il montra une grande habileté. Mais son extrême facilité de travail (peut-être aussi le besoin d'argent) l'amenèrent à une rapidité d'exécution préjudiciable à la qualité de œuvres : il peignait ou dessinait un portrait complètement fini en une heure. Le nombre de ses ouvrages de ce genre est considérable. Le nombre de ses planches s'élève à cent cinquante environ, et elles sont son véritable titre de gloire.

Bibliogr. : John Smith : *Catalogue raisonné of the Works of the Most Eminent Dutch, Flemish and French Painters*, 9 vol., Londres, 1829-1936.

Musées : Londres (Nat. Portrait Gal.) : *Christopher Austey – Thomas Morton*, past. – *Portrait au crayon de l'artiste par lui-même.*

Ventes Publiques : Londres, 4 et 5 mai 1922 : *Sir Francis Burdett*, past. : **GBP 10** – Londres, 22 juin 1922 : *Mary et Charlotte Hart*, dess. : **GBP 64** ; *Julius Cesar Ibbetson*, dess. : **GBP 20** ; *Le puits de Chalybeate*, dess. : **GBP 46** – Londres, 8 avr. 1925 : *Proverbes*, deux pierres de couleurs : **GBP 110** – Londres, 7 mai 1926 : *La Famille Byng* : **GBP 346** – Londres, 18 nov. 1927 : *Projets de mariage* : **GBP 199** – Londres, 8 juin 1928 : *Portrait de femme*, past. : **GBP 131** – Londres, 11 juin 1928 : *La diseuse de bonne aventure*, dess. : **GBP 54** – Londres, 29 juin 1928 : *Master Rowsby*, past. : **GBP 131** – Londres, 14 juil. 1939 : *Femme en robe bleue* : **GBP 136** – Londres, 3 avr. 1968 : « *What you will* » : **GBP 900** – Londres, 11 nov. 1969 : *Portrait d'Emma Smith*, past. : **GNS 350** – Londres, 9 nov. 1971 : *Major John Tempest*, past. : **GNS 350** – Londres, 27 juil 1979 : *George Prince de Galles*, mezzotinte en coul. (65,9x45,8) : **GBP 520** – Londres, 27 juin 1980 : *Portrait of Charles James Fox 1808*, h/t (140,2x117) : **GBP 500** – Londres, 10 juil. 1984 : *Portrait of Charles James Fox*, past. (62,5x43,4) : **GBP 1 800** – Londres, 20 mars 1984 : *Portrait d'une élégante au chapeau à plume*, cr. craie rouge et lav., forme ovale (19,2x16,5) : **GBP 580** – Londres, 19 nov. 1986 : *A visit to grandfather*, h/t (76,5x62,5) : **GBP 18 000** – Édimbourg, 23 mai 1996 : *Le Moraliste*, h/t (61x50,2) : **GBP 7 475** – Londres, 13 nov. 1997 : *La Lady dans le « Comus » de Milton* ; *La veuve d'un chef indien regardant les armes de son mari défunt 1789*, mezzotinte, une paire (chaque 4,55x5,6) : **GBP 6 440**.

SMITH John Rowson
XIXᵉ siècle. Travaillant à New York en 1844. Américain.
Peintre de panoramas.
Fils de John Rubens Smith.

SMITH John Rubens
Né le 23 janvier 1775. Mort le 21 août 1849 à New York. XIXᵉ siècle. Britannique.
Peintre de portraits, de genre, de paysages, graveur au burin et écrivain d'art.
Fils de John Raphaël Smith. De 1796 à 1811, il exposa quarante-huit œuvres (surtout des portraits) à la Royal Academy.
Ventes Publiques : New York, 15 nov. 1967 : *Strade's mill Pennsylvania*, aquar. : **USD 1 300.**

SMITH John Thomas
Né le 23 juin 1766 à Londres. Mort le 8 mars 1833 à Londres. XVIIIᵉ-XIXᵉ siècles. Britannique.
Graveur à l'eau-forte, peintre et écrivain d'art.
Fils du sculpteur Nathaniel Smith. Il fut d'abord élève du sculpteur Nollekens puis entra comme élève aux Écoles de la Royal Academy, puis fut élève du graveur Sherwin. Il exposa à la Royal Academy des paysages en 1787 et en 1788 et s'établit comme professeur de dessin. Entre-temps, il préparait et publiait (1791-1800) un important ouvrage sur les antiquités de Londres et de ses environs. *Antiquities of Westminster*, important ouvrage comprenant deux cent quarante-six gravures, parut ensuite et fut suivi d'un supplément. Il publia encore *Ancient topography of London*, trente-deux planches, rappelant Piranesi pour la largeur de leur facture, et qu'il compléta en 1815. Il fut nommé Conservateur des estampes au British Museum. On lui doit encore un ouvrage illustré d'eaux-fortes sur les mendiants de Londres et un ouvrage de critique *Nollekens and his Time.*

SMITH John, le Jeune
Né en 1717 à Chichester. Mort le 29 juillet 1764 à Chichester. XVIIIᵉ siècle. Britannique.
Paysagiste, graveur à l'eau-forte et au burin.
Frère de George Smith de Chichester. Il a tracé des paysages et des marines.

SMITH Jori
Née en 1907 à Montréal (Québec). XXᵉ siècle. Canadienne.
Peintre de portraits, figures, natures mortes, intérieurs, aquarelliste.
Elle fit ses études à l'École des Beaux-Arts de Montréal de 1923 à 1928. Elle travailla ensuite sous la direction d'Edwin Holgate. À la fin des années trente, elle fut membre actif du groupe de l'Est (Eastern Group) et de la Société d'art contemporain. Elle travailla également dans l'atelier des sœurs Bouchard. Elle a séjourné dans le sud de la France et en Sardaigne en 1980.

En 1941, elle participa à l'Exposition des Indépendants à Montréal. Elle a montré des expositions de ses œuvres dans les galeries Dominion et Kastel à Montréal.

Si sa peinture se veut le reflet des conditions sociales pénibles de son époque, elle évoque aussi tendresse et nostalgie : têtes de femme ou d'enfant, natures mortes et scènes d'intérieur. Elle use de matières et couleurs chantantes qui souvent dissolvent la forme. Bien qu'ayant participé, dans les années trente, au renouveau de la peinture québécoise, son œuvre n'a été reconnue qu'au début des années quatre-vingt. Une période à partir de laquelle s'opère également une évolution dans sa peinture marquée dorénavant par des préoccupations liées à la lumière, aussi bien dans l'utilisation des couleurs que dans son expression symbolique.

Musées : Montréal (Mus. d'Art Contemp.) : *Sister of Vitaline* 1952.
Ventes Publiques : Montréal, 17 oct. 1988 : *Portrait 1945*, h/t (51x41) : **CAD 1 100.**

SMITH Joseph
XIXᵉ siècle. Travaillant de 1820 à 1837. Britannique.
Portraitiste.

SMITH Joseph Clarendon
Né en 1778 à Londres. Mort en août 1810 en Angleterre. XIXᵉ siècle. Britannique.
Peintre, aquarelliste et graveur au burin.
Il fut d'abord embarqué comme mousse, puis placé comme apprenti chez un graveur. Dans la suite il fit de l'aquarelle topographique. Un de ses meilleurs ouvrages de gravure est la *Topographie*, de Killarney.
Musées : Leicester : *La croix de Waltham* – Londres (Victoria and Albert) : Six aquarelles – Manchester : Une aquarelle.

SMITH Joseph Lindon
Né le 11 octobre 1863 à Pawtucket (Rhode Island). XIXᵉ-XXᵉ siècles. Américain.
Peintre, peintre de décorations murales, lithographe.
Il fut élève de l'École d'Art de Boston et de l'Académie Julian, à Paris, sous la direction de Boulanger et Lefebvre. Il fut membre de la Fédération américaine des arts.
Il est l'auteur de peintures murales à la Bibliothèque de Boston. L'École du Louvre possède une œuvre.
Musées : Boston – Chicago – Paris (Mus. Guimet) – Washington D. C.
Ventes Publiques : New York, 31 mai 1990 : *Personnage égyptien – relief mural*, h/t (91,5x68,6) : **USD 1 430.**

SMITH Judson
Né le 4 juillet 1880 à Grand Haven. XXᵉ siècle. Américain.
Peintre.
Il fut élève de John La Farge, Twachtman et Kenyon Cox. Il travailla à Woodstock. Il obtint un premier prix à l'Institut des Arts de Detroit en 1926 et une première mention à l'Exposition internationale de la Fondation Carnegie en 1931.
Il applique les conquêtes émotionnelles des cubistes à la décoration monumentale.
Musées : New York (Whitney Mus. of American Art) : *Le long de l'Hudson.*
Ventes Publiques : New York, 3 déc. 1996 : *Along Old Saginaw Turnpike*, temp./pap./cart. (47,6x112,3) : **USD 4 025.**

SMITH Jules André
Né en 1880 à Hong Kong. XXᵉ siècle. Américain.
Graveur, peintre, architecte, écrivain.
Il vécut et travailla à Pine Orchard. Il grava à l'eau-forte.

SMITH Kiki
Née en 1954 à Nuremberg (Bavière). XXᵉ siècle. Américaine.
Artiste, sculpteur.
Elle vit et travaille à New York. Elle participe à des expositions collectives, dont : 1992, *Désordres* Galerie Nationale du Jeu de Paume, Paris. Elle montre ses œuvres dans des expositions personnelles, dont : 1995 Whitechapel, Londres.

Elle a commencé par enfermer dans des bocaux des matières sécrétées par le corps : sang, salive, larmes, sueur…, à les montrer sous forme d'images agrandies (*Sperm* ; *Digestive System*) puis à travailler le corps, principalement féminin, à partir de sa représentation figurative, souvent à taille humaine, à l'aide de matières variées tels le papier mâché ou le bronze. Cherchant à exprimer l'interface entre l'âme et le corps, elle puise ses sources également dans les mythes anciens ou la Bible, les figurations du passé, notamment égyptiennes ou fossilisées.

Musées : Londres (Victoria and Albert Mus.) – Londres (Tate Gal.) – New York (Mus. d'Art Mod.) – Stockholm (Mod. Mus.) : *Sperm* 1988-90 – Tolède (Mus. d'Art Mod.) – Vienne (Mus. des Arts Appliqués).

Ventes Publiques : New York, 9 mai 1992 : *Pour Mr G.* 1984, encre noire et peint. argent sur t. d'emballage teinte (80x167,6) : **USD 2 860** – New York, 16 nov. 1995 : *Sans titre* 1993, techn. mixte/pap. (76,2x50,2) : **USD 8 050** – New York, 8 mai 1996 : *Sans titre* 1981, h/pan. (33x50,8) : **USD 6 325** – New York, 21 nov. 1996 : *Sans titre* 1986, douze bouteilles de verre (chaque 48,9x26,7x26,7) : **USD 57 500** – New York, 6-7 mai 1997 : *Corps urinant* 1992, cire et perles en verre (68,6x71,1x71,1) : **USD 233 500**.

SMITH Knud
Né vers 1670 à Stavanger. Mort en Écosse. XVIIᵉ siècle. Norvégien.
Sculpteur et peintre.
Le Musée des Arts Industriels d'Oslo conserve de lui *Portrait de Lauritz Smith, frère de l'artiste*.

SMITH Lawrence Beall
Né en 1902 ou 1909. XXᵉ siècle. Américain.
Peintre.
Ventes Publiques : New York, 31 mai 1990 : *Tourné vers son futur* 1942, h/cart. (101,6x73) : **USD 3 850** – New York, 26 sep. 1990 : *Coin de rue en Caroline* 1942, h/rés. synth. (50,8x73,6) : **USD 35 200** – New York, 14 mars 1996 : *L'escalier de Back Back bay* 1937, h/t (71,1x55,9) : **USD 13 800** – New York, 21 mai 1996 : *Printemps* 1941 1941, h/rés. synth. (20,9x35,2) : **USD 4 370**.

SMITH Leon Polk
Né en 1906 à Ada ou Chikasha (Oklahoma). XXᵉ siècle. Américain.
Peintre, sculpteur. Abstrait-géométrique.
Après avoir vécu dans un ranch, il fut élève de l'Oklahoma State College, dont il sortit diplômé en 1934, puis du Teachers College de l'Université de Columbia (New York) dont il fut diplômé en 1938. En 1939, il effectua un voyage en Europe. À son retour, il enseigna dans différents collèges des États-Unis, dont le Mills College de New York. Entre 1939 et 1945, il séjourna à New York. Tenant de l'abstraction géométrique, il figure aux expositions importantes consacrées à cette tendance, ainsi qu'à d'autres manifestations de groupe élargies : notamment : 1949, *Post Mondrian Painters*, New York ; 1960, *Construction and Geometry in painting*, New York ; 1962, *Abstraction géométrique en Amérique*, Whitney Museum of American Art, New York ; 1979, *Post Mondrian Abstraction in America*, Museum of Contemporary Art, Chicago ; 1984, *Paris New York*, Centre Georges Pompidou, Paris.
À partir de 1940, il montre des expositions personnelles de ses œuvres dans plusieurs villes des États-Unis.
Cet artiste peu connu en France a fait l'objet de deux expositions personnelles au Musée de Peinture et de Sculpture à Grenoble en 1989 et *Leon Polk Smith collages 1954-1986* en 1998.
Pratiquant à ses débuts une peinture abstraite strictement géométrique, il a souvent été rapproché du néo-plasticisme de Mondrian, dont il a également travailler certains principes en sculpture. Pourtant, très vite, c'est la ligne courbe qui lui permettra de « libérer le concept de l'espace de Mondrian » en définissant de nouveaux champs « formes/couleurs » à l'aide de « shaped canvas ». Deux surfaces juxtaposées et découpées en formes ronde et ovale sont ainsi parcourues par une même ligne courbe ou bien le côté d'un des tableaux agencés déborde dans l'espace par l'intermédiaire d'une baguette de couleur noire. Au sujet d'une série de collages des années quatre-vingt, Serge Lemoine en écrit : « La combinaison d'éléments de base, rectangles, triangles, carrés, losanges, de couleurs et de matières différentes, morceaux de carton, de toile ou de papier gaufré ou glacé, permet d'obtenir un effet dynamique qui se place dans la continuité de l'art suprématiste de Malevitch. » et ajoute que cette série « … apporte une conception nouvelle de l'espace où le

champ d'action des formes s'étend au-delà de la feuille de papier. »
L'extrême dépouillement des formes et des couleurs mises en jeu dans ses peintures, leur refus évident de toute possibilité de processus associatif avec aucune réalité concrète en font l'un des créateurs du *Hard Edge* et, avec Yougermann et Kelly, l'un des précurseurs de la démarche ascétique de l'art minimal des années soixante. ■ J. B.

Bibliogr. : Michel Seuphor : *Dictionnaire de la peinture abstraite*, Hazan, Paris, 1957 – Bernard Dorival, sous la direction de… : *Peintres contemp.*, Mazenod, Paris, 1964 – Pierre Cabanne, Pierre Restany : *L'Avant-garde au xxᵉ siècle*, Balland, Paris, 1969 – in : *L'Art du xxᵉ siècle*, Larousse, Paris, 1991 – in : *Dictionnaire de l'art moderne et contemporain*, Hazan, Paris, 1992.

Musées : New York (Mus. of Mod. Art) – New York (Whitney Mus. of American Art).

Ventes Publiques : New York, 12 nov. 1982 : *Collage : Red-Black* 1962, collage/pap. coul. (81,5x52,5) : **USD 4 000** – New York, 2 nov. 1984 : *Correspondance-violet-yellow deep* 1964, h/t (127,5x102,3) : **USD 4 800** – New York, 7 juin 1984 : *Tondo*, bois peint (diam. 27,6) : **USD 900** – New York, 2 mai 1989 : *Correspondance bleue et jaune* 1963, h/t (91,5x76,2) : **USD 13 200** – New York, 23 fév. 1990 : *Au-delà de bleu* 1981, deux pan. h/t (246,5x467) : **USD 44 000** – New York, 3 oct. 1991 : *Correspondance* 1962, h/t (172,7x109,3) : **USD 17 600** – New York, 27 fév. 1992 : *« Caddo »* 1958, h. et peint. métallique/t. (63,8x51,1) : **USD 4 950** – New York, 5 mai 1994 : *Sans titre* 1965, collage/pap. (81,3x118,1) : **USD 5 750** – New York, 3 nov. 1994 : *Constellation – Arc jaune* 1971, acryl./t. découpées (208,2x228,6) : **USD 20 700** – New York, 15 nov. 1995 : *Correspondance orange-rouge* 1968, acryl./t. (216x167) : **USD 11 500** – New York, 22 fév. 1996 : *Nᵒ 7809*, acryl./t. (diam. 203,2) : **USD 9 200**.

SMITH Letta Crapo
Née en 1862 à Flint (Michigan). Morte le 17 mars 1921 à Boston. XIXᵉ-XXᵉ siècles. Américaine.
Peintre.
Élève de Chase, de Rolshoven, de Hitchcock, ainsi que de l'Académie Julian à Paris.

SMITH Lucien Louis Jean Baptiste. Voir SCHMIDT

SMITH Lucy, plus tard Mme Bentley
XIXᵉ-XXᵉ siècles. Active à Londres. Britannique.
Miniaturiste.
Elle exposa à Londres de 1879 à 1904.

SMITH Ludvig August
Né le 22 novembre 1820 à Copenhague. Mort le 12 novembre 1906 à Copenhague. XIXᵉ siècle. Danois.
Peintre de genre, portraits, graveur, illustrateur.
Il fut élève de l'Académie de Copenhague et de C. V. Eckersberg.
Musées : Copenhague – Frederiksborg.
Ventes Publiques : Londres, 22 juin 1983 : *Le Favori de grand-mère*, h/t (46,5x52) : **GBP 1 300** – Londres, 6 juin 1990 : *Enfance* 1845, h/t (34x31) : **GBP 3 080**.

SMITH M. A.
XIXᵉ siècle. Active à Londres. Britannique.
Miniaturiste.
Elle exposa six miniatures à la Royal Academy de 1804 à 1816.
Peut-être identique à Margaret.

SMITH M. Hannah E.
XIXᵉ siècle. Actif à Londres. Britannique.
Miniaturiste.
Il exposa à Londres à partir de 1888.

SMITH Madeleine
Née à Paris. XIXᵉ siècle. Française.
Peintre de genre, portraits.
Elle fut élève de Roederstein. Sociétaire des Artistes Français à partir de 1890, elle figura au Salon de ce groupement, y obtenant une médaille de troisième classe en 1895, et une médaille de bronze en 1900 lors de l'Exposition universelle.

SMITH Margaret, appelée peut-être aussi Lucan, plus tard Mme Bingham
Née en 1740. Morte vers 1815. XVIIIᵉ-XIXᵉ siècles. Britannique.
Peintre de miniatures.
Cette artiste amateur était arrivée à acquérir le talent des plus habiles professionnels. Son ouvrage le plus connu est l'illustration complète de cinq volumes des œuvres de Shakespeare, qui fut achevé en 1806.

SMITH Maria, Miss. Voir **ROSS Maria**

SMITH Matthew, Sir

Né le 22 octobre 1879 à Halifax (Yorkshire). Mort le 29 septembre 1959 à Londres. xxᵉ siècle. Britannique.

Peintre de figures, nus, natures mortes, paysages.

Il fut élève de l'École d'Art de Manchester où il étudia le dessin industriel (1900-1904). Il continua ses études à la Slade School de Londres entre 1905 et 1907, et à Paris en 1910, où il reçut les conseils d'Henri Matisse. Il vécut et travailla à Londres. Il reviendra souvent en France entre les deux guerres, aimant travailler en Provence.

En 1915, il exposa pour la première fois avec le *London Group* ; en 1938, une salle lui fut consacrée à l'Exposition internationale de Venise ; en 1946, il était représenté à l'exposition des tableaux britanniques modernes de la Tate Gallery, organisée au Musée du Jeu de Paume, de Paris, avec : *Cyclamens* ; *Pivoines* ; *Pêches*, et une autre nature morte. Son œuvre a fait l'objet de rétrospectives : 1953, Tate Gallery, Londres ; 1960, Royal Academy, Londres ; 1972, Arts Council of Great-Britain ; 1983, Barbican Art Gallery.

Sa manière, aérée dans le dessin et richement colorée, est directement influencée dès 1914 du fauvisme et notamment de Matisse. La richesse des couleurs onctueuses et largement répandues, les arabesques voluptueuses et vives des paysages peints en Cornouailles vers 1920, expriment au mieux le talent d'un artiste dont le goût pour la peinture pure marqua les générations anglaises d'après-guerre. On lui doit aussi des scènes de la guerre de 1939-1945.

[signature]

Bibliogr. : In : *Dictionnaire universel de la peinture*, Le Robert, Paris, 1975 – in : *L'Art du xxᵉ siècle*, Larousse, Paris, 1991.

Musées : Londres (Tate Gal.) : *Nu – Pommes dans un plat* 1919 – Londres (Inst. Courtauld) : *Nature morte* – Ottawa (Nat. Gal.) – Oxford (Ashmolean Mus.).

Ventes Publiques : Londres, 25 nov. 1931 : *Glaïeul* : **GBP 68** ; *Cyclamen* : **GBP 105** ; *Femme assise* : **GBP 75** – Londres, 12 juin 1940 : *Jeune fille assise* : **GBP 160** – Londres, 12 Juin 1940 : *Mont Sainte-Victoire* : **GBP 200** ; *Couleur de rose* : **GBP 200** – Londres, 23 avr. 1941 : *Poteries* : **GBP 120** – Londres, 19 mars 1943 : *Route rouge* : **GBP 120** – Londres, 16 avr. 1943 : *Jeune femme* : **GBP 115** – Londres, 18 avr. 1951 : *Portrait d'Augustus John, de la Royal Academy* : **GBP 600** ; *Le modèle étendu* : **GBP 500** ; *Pêches* : **GBP 420** ; *La maison garnie de roses* 1925 : **GBP 400** – Londres, 28 mars 1958 : *Nature morte au bol blanc* : **GBP 420** – Londres, 4 nov. 1959 : *Route de Mougins* : **GBP 1 550** – Londres, 14 déc. 1960 : *Paysage près d'Antibes* : **GBP 1 100** – Londres, 26 avr. 1961 : *Nu couché nº 1* : **GBP 800** – Londres, 13 déc. 1961 : *Roses rouges dans un vase vert et deux pommes sur une table* : **GBP 1 100** – Londres, 13 nov. 1964 : *Paysage des environs d'Aix-en-Provence* : **GNS 800** – Londres, 14 déc. 1966 : *Vase de roses rouges* : **GBP 1 100** – Londres, 3 nov. 1967 : *Nature morte aux poires* : **GNS 1 400** – Londres, 15 déc. 1971 : *Nature morte* : **GBP 1 600** – Londres, 19 déc. 1972 : *Nature morte aux fleurs et fruits* : **GNS 3 200** – Londres, 18 juil. 1973 : *Fleurs et fruits* : **GBP 5 800** – Londres, 10 mai 1974 : *Nu couché (Sunita)* 1931 : **GNS 6 000** – Londres, 17 mars 1976 : *Vase de fleurs*, h/t (75x39,5) : **GBP 900** – Londres, 18 nov. 1977 : *Nature morte aux fleurs et aux fruits*, aquar. (44,5x35,5) : **GBP 620** – Londres, 16 mars 1977 : *Saint-Paul-du-Var* vers 1935, h/t (38x55) : **GBP 1 450** – Londres, 14 mars 1979 : *Nu couché* 1926, h/t (72x114) : **GBP 3 700** – Londres, 12 mars 1982 : *Tulipes et jonquilles*, h/t (76,2x63,5) : **GBP 8 500** – Londres, 21 mai 1984 : *Nature morte aux fruits*, h/t (91,5x71,2) : **GBP 8 000** – Londres, 21 mai 1986 : *Nu couché*, h/t (66x84) : **GBP 17 000** – Londres, 9 juin 1988 : *Nu allongé*, h/t (53,8x63,9) : **GBP 24 200** – Londres, 9 juin 1989 : *Nature morte rouge avec un delphinium dans un vase*, h/t (59x48,1) : **GBP 17 600** – Londres, 10 nov. 1989 : *Lyons* 1922, h/t (37x45,5) : **GBP 16 500** – Londres, 9 mars 1990 : *Nature morte à la figurine d'argile*, h/t (71,2x114,3) : **GBP 24 200** – Londres, 8 juin 1990 : *Pommes et Poires*, h/t (37x45) : **GBP 17 600** – Londres, 20 sep. 1990 : *Tournesols dans un vase bleu*, aquar. (37x25,5) : **GBP 1 760** – Londres, 7 mars 1991 : *Vase de roses*, h/t (46x54,5) :

GBP 11 000 – Londres, 5 juin 1992 : *Paysage côtier* 1911, h/pan. (21,5x26,5) : **GBP 3 850** – Londres, 12 mars 1993 : *Nu allongé* 1952, h/t (63,5x76) : **GBP 15 525** – St. Asaph (Angleterre), 2 juin 1994 : *Nature morte de fleurs*, h/t (58,5x48) : **GBP 18 400** – Londres, 29 mai 1997 : *Tulipes et Jonquilles* vers 1940, h/t (76x63,5) : **GBP 17 250**.

SMITH Matilda, Miss

xixᵉ siècle. Active à Londres. Britannique.

Miniaturiste.

Elle exposa des miniatures à la Royal Academy en 1823 et en 1824.

SMITH Minna, Mrs **Walker**

Née le 29 mars 1883 à New Haven. xxᵉ siècle. Américaine.

Peintre.

Elle fut élève de l'École des Beaux-Arts de Yale. Elle fut membre de la Fédération américaine des arts.

SMITH Nathaniel

Né en 1740 ou 1741. xviiiᵉ siècle. Actif à Londres. Britannique.

Sculpteur et miniaturiste.

Père de John Thomas Smith. Il exposa à la Royal Academy de 1772 à 1773. Le Musée Victoria et Albert de Londres conserve deux maquettes de cet artiste.

SMITH Ole Jörgen. Voir **SCHMIDT**

SMITH Olga Marie

Née le 24 juillet 1866 à Copenhague. Morte le 7 mars 1930 à Humlebaek. xixᵉ-xxᵉ siècles. Danoise.

Peintre de portraits, paysages, intérieurs.

Elle a peint des tableaux pour le couvent de Gisselfeld et l'église de Hovberg.

SMITH Patti

xxᵉ siècle. Britannique (?).

Dessinateur. Tendance fantastique.

En 1998, la galerie Baudoin-Lebon a montré un ensemble de ses dessins.

Dans une technique un peu virtuose, un peu esbroufe, elle imagine des personnages hybrides, dans l'esprit du Cocteau de *La Belle et la Bête*.

Ventes Publiques : New York, 31 oct. 1989 : *Mort d'un animal espagnol*, graphite et cr. de coul./pap. (28x21,5) : **USD 770**.

SMITH Percy John

Né le 11 mars 1882 à Londres. xxᵉ siècle. Britannique.

Graveur, illustrateur.

Il exécuta des illustrations de livres.

SMITH Ray

Né en 1949 ou 1959. xxᵉ siècle. Sud-Américain.

Peintre de compositions à personnages, figures.

Il a participé à une exposition collective à Paris, en 1995, à la galerie Vidal-Saint Phalle. En 1997 à Paris, il a participé à l'exposition *Artistes Latino-Américains*, à la galerie Daniel Templon, qui lui a consacré une exposition individuelle en 1998.

Dans une technique figurative encore laborieuse, presque naïve, au réalisme parfois méticuleux, il réalise des œuvres complexes, un peu extravagantes, peuplées de personnages et figurants insolites, pleines d'un humour acide, éventuellement difficile à saisir. On se trouve dans le climat torride des grands romanciers sud-américains de la fin du xxᵉ siècle.

[signature: Ray Smith]

Ventes Publiques : New York, 19 nov. 1992 : *Sans titre* 1989, h/pan. (91,1x121,3) : **USD 11 000** – New York, 23-25 fév. 1993 : *Pancho* 1986, acryl./t. (128,3x127) : **USD 5 750** – New York, 23 fév. 1994 : *Maria de la Cruz selon Chocmol* 1988, h/pan. (en quatre panneaux 243,9x487,7) : **USD 11 500** – New York, 3 mai 1994 : *La Diplomatie* 1990, h. et encaustique sur six pan. de bois (186x426,7) : **USD 32 200** – New York, 21 nov. 1995 : *Joie de vivre*, h./4 pan. (en tout 243,8x497,6) : **USD 13 800** – New York, 8 mai 1996 : *Peras y perones* 1987, h/t (137,7x88) : **USD 10 350** – New York, 19 nov. 1996 : *Diego* 1987, h/t (152,4x102,9) : **USD 5 750** – New York, 29-30 mai 1997 : *L'Homme singe* 1989, h. et fus./pan., ensemble de quatre panneaux (total 212,7x360,7) : **USD 20 700** – New York, 24-25 nov. 1997 : *T. S. Eliot* 1993, h/pan., triptyque (total 228,6x203,2) : **USD 21 850**.

SMITH Reginald ou **A. R.**

Né en 1870. Mort vers 1925. xixᵉ-xxᵉ siècles. Britannique.

Peintre de paysages, marines.

Il vécut et travailla à Bristol. Il exposa à Londres, notamment à la Royal Academy à partir de 1872.

Musées : Bristol : *La mer* – Deux marines, aquar. – Londres (Mus. Victoria et Albert) : Une aquarelle – Sydney : *Marine*, aquar.

Ventes Publiques : Londres, 1er mars 1984 : *Troupeau sur la plage*, aquar. reh. de blanc (76x122) : GBP 650 – Londres, 22 sep. 1988 : *Paysage côtier et Cornouailles*, h/t, chaque, une paire (30,5x51) : GBP 385 – Londres, 12 mai 1993 : *Vue d'une colline*, aquar. (20,5x38) : GBP 690.

SMITH Richard

XIXe siècle. Actif à Londres au milieu du XIXe siècle. Britannique.

Miniaturiste et portraitiste.

Il exposa de 1837 à 1855.

Ventes Publiques : Londres, 30 juin 1977 : *Fool's blue* 1970, acryl. et graphite/t. (333x508x53) : GBP 1 800.

SMITH Richard

Né le 27 octobre 1931 à Letchworth (Hertfordshire). XXe siècle. Britannique.

Peintre, sculpteur. Abstrait-analytique.

Il fut élève des Écoles d'art de Luton, de Saint-Albans, et du Royal College of Art de Londres entre 1954 et 1957. En 1959, il obtint la bourse Harkness et séjourna à New York de 1959 à 1961. Il fut membre du groupe *Situation*. Il a enseigné dans de nombreuses écoles, dont : 1961-1963, Saint-Martins School of Art, Londres ; 1968, Université de Californie.

Il participe à des expositions nationales et internationales importantes, parmi lesquelles : 1964, IIe Biennale des Jeunes, Paris ; 1966, Whitechapel Art Gallery, Londres ; 1967, Université de Virginie, Charlottesville ; 1970, XXXVe Biennale de Venise, pavillon britannique ; 1973, *Peinture anglaise aujourd'hui*, Musée d'Art Moderne de la Ville de Paris. Il montre ses œuvres dans des expositions personnelles, dont : 1968, rétrospective, Jewish Museum, New York. Il a été lauréat en 1966 du Prix Robert C. Skull à la XXXIIIe Biennale de Venise, en 1967 il a remporté le Grand Prix de la IXe Biennale de São Paulo.

Richard Smith pourrait aisément se rattacher à une abstraction post-mondrianesque, tendant aux structures primaires des formes et de couleurs telles qu'elles sont mises en évidence hors de toute association psychologique, par le minimal art américain. Son esthétique dérive pourtant d'une culture pop à ses débuts qu'il a en fait poussée à la limite de l'abstraction. En cette étude des phénomènes visuels élémentaires (notion du carré, sensation du bleu ou du rouge, etc.), Richard Smith semble s'intéresser toutefois au rôle de ces formes élémentaires dans la perspective de la communication. Ensuite, et à l'occasion d'une influence réciproque avec Stephen Buckley, il évolua dans le sens des artistes français du groupe *Support-Surface*. Au cours d'une réflexion analytique sur les matériaux et les actes de la peinture, il a créé des séries de toiles tendues sur des châssis de formes différentes, faisant prendre conscience de l'arbitraire des formats traditionnels ; puis des séries de toiles fixées aux châssis par des moyens divers ; puis des toiles libérées du châssis et fixables de diverses manières dans l'espace ; etc. Sur les toiles de ces périodes successives, la peinture est matérialisée par quelques gestes picturaux isolés, souvent des touches en zébrures de couleurs différentes ou bien des aplats d'une seule couleur. Toutes ces peintures peuvent être, chez Richard Smith, divisées selon une grille simple, sans rapport avec les grilles proportionnelles de Mondrian. Les éléments de fixation sont souvent visibles sur le recto de la peinture, et, dans ce cas, en font partie intégrante. ■ J. B.

Bibliogr. : B. Dorival, sous la direction de... : *Peintres contemporains*, Mazenod, Paris, 1964 – Norbert Lynton : *American Pop'art and Richard Smith*, in : *Art International*, Zurich, fév. 1964 – in : *Peinture anglaise aujourd'hui*, catalogue de l'exposition, Musée d'Art Moderne de la Ville de Paris, 1973 – in : *Dictionnaire universel de la peinture*, Le Robert, Paris, 1975.

Musées : Londres (Tate Gal.) : *Tailspan*.

Ventes Publiques : Londres, 5 juil. 1973 : *Map* : GBP 5 000 – Londres, 3 avr. 1974 : *Mandarin* 1970 : GBP 2 000 – Londres, 1er juil. 1976 : *Sans titre* 1968, polyuréthane sur t. (40x40) : GBP 280 – Londres, 6 avr. 1989 : *Sans titre* 1982, cr. de coul. acryl. et aquar./pap. (77x111,5) : GBP 1 045 – Milan, 19 déc. 1989 : *« Pitman »* 1969, t. façonnée bleue et violette (40x40) : ITL 4 500 000 – Londres, 8 juin 1990 : *Valentine 1959* 1959, h/t

(76x76) : GBP 6 600 – New York, 6 nov. 1990 : *MM 1959*, h/t (91,4x91,4) : USD 8 800 – Londres, 9 nov. 1990 : *Toute une année et un demi-jour n° 6* 1966, acryl./t. (152,5x152,5) : GBP 2 420 – New York, 12 juin 1991 : *Sans titre (carré bleu sur fond bleu)* 1975, past. et ficelle/pap. (63,5x62,9) : USD 2 200 – Londres, 17 oct. 1991 : *Album* 1962, h/t (183x122) : GBP 7 700 – Londres, 11 juin 1992 : *Malaya* 1969, h/t (244x198x36) : GBP 4 400.

SMITH Robert

Mort en 1555. XVIe siècle. Actif à Windsor. Britannique.

Peintre.

SMITH Robert, captain

Né le 14 septembre 1792 à Dublin. Mort le 26 novembre 1882 à Dublin. XIXe siècle. Irlandais.

Peintre de portraits, paysages.

Il peignit avant tout des paysages italiens et indiens.

Ventes Publiques : Londres, 28 nov. 1973 : *View of the North Beach, Prince of Wales Island* : GBP 3 000 – Londres, 31 mars 1978 : *View of Prince of Wales Island* 1826, h/t (53,5x91,5) : USD 950 – Londres, 18 nov. 1988 : *Purana Kila près de Delhi* 1830, h/t (64x101,6) : GBP 57 200 – Londres, *L'explosion de la cartoucherie de Baratpur* 1845, h/t (64,8x106,4) : GBP 13 200.

SMITH Robert Catterson

Né le 24 février 1853 à Dublin. XIXe siècle. Irlandais.

Peintre.

SMITH Russell William Thompson

Né en 1812 à Glasgow. Mort en 1896 ou 1898 à Edge Hill. XIXe siècle. Américain.

Peintre de figures, paysages, paysages de montagne, décorateur de théâtre.

Il fit ses études à Philadelphie chez J. P. Lambdin et travailla pour les théâtres de cette ville.

Ventes Publiques : Los Angeles, 27 mai 1974 : *The old man of the mountain* : USD 2 250 – New York, 30 jan. 1980 : *Norristown* 1863, h/cart. (22,9x33) : USD 2 000 – New York, 29 jan. 1980 : *Mouth of the Wissahickon* 1836, h/t (51,4x76,2) : USD 3 200 – New York, 21 oct. 1983 : *At Edge Hill ; Moel Hebog*, h/t, une paire (30,5x45,7) : USD 3 100 – New York, 14 juin 1985 : *Old bridge on the Juniatta*, h/pap. mar./t. (30,5x45,8) : USD 2 000 – New York, 29 mai 1986 : *Valley landscape*, h/t (61x91,5) : USD 6 000 – New York, 30 mai 1990 : *Le Parc de Rockhill à Branchtown* 1844, h/pan. (42x60,3) : USD 3 300 – New York, 27 sep. 1990 : *Le Roi au bocage* 1863, h/t (53,6x80,8) : USD 6 600 – New York, 21 mai 1991 : *Jocoy Creek près de Chelten Hills*, h/t (51,4x41,3) : USD 2 200 – New York, 22 mai 1991 : *Lafayette College à Easton en Pennsylvanie*, h/t (45,9x68,9) : USD 5 500 – New York, 14 nov. 1991 : *Lafayette College à Easton en Pennsylvanie*, h/t (45,9x68,9) : USD 7 700 – New York, 12 sep. 1994 : *Montagnes à Tunnhahannock* 1839, h/pap. (20,3x30,2) : USD 1 725 – New York, 29 nov. 1995 : *Chocorua Peak dans le New Hampshire*, h/t (76,2x127,6) : USD 17 250 – New York, 23 mai 1996 : *Paysage fluvial* 1867, h/t (86,4x32,6) : USD 16 100.

SMITH Samuel

XVIIIe siècle. Actif à Londres dans la seconde moitié du XVIIIe siècle. Britannique.

Peintre de paysages et d'architectures.

Il exposa à Londres de 1768 à 1776.

SMITH Samuel

Né vers 1745 à Londres. Mort vers 1808 à Londres. XVIIIe siècle. Britannique.

Graveur.

SMITH Samuel Mountjoy

XIXe siècle. Actif à Londres de 1830 à 1857. Britannique.

Peintre de genre, portraitiste et paysagiste.

SMITH Samuel S.

Né vers 1809. Mort en 1879 à Londres. XIXe siècle. Britannique.

Graveur.

SMITH Seton

XXe siècle. Active depuis environ 1985 en France. Américaine.

Artiste multimédia, sculpteur, photographe. Tendance land-art.

Depuis 1988, établie à Paris, elle participe à des expositions collectives, dont : 1988 Paris, *Ateliers 88*, à l'ARC (Art Recherche Confrontation) au Musée d'Art Moderne de la Ville de Paris ; elle expose surtout seule : à New York, galerie Tom Cugliani ; en

1991 à Cologne, galerie Jule Kewenig ; en 1991 à Paris, galerie Urbi et Orbi ; 1994, Musée des Beaux-Arts, Nantes ; etc.

Seulement avec des photographies, de grands formats mais négligemment mal cadrées, voire floues, montrées en opposition par deux ou en triptyques ou bien avec des photographies accompagnées de prélèvements sculpturaux ou architecturaux, elle s'attache à rendre perceptibles des relations symboliques entre le naturel et l'humain.

BIBLIOGR. : Jonas Storsve, in : *Art Press*, n° 165, Paris, janv. 1992.

SMITH Sidney Lawton
Né le 15 juin 1845 à Foxboro (Massachusetts). Mort après 1906. XIX° siècle. Américain.

Graveur au burin et à l'eau-forte et peintre.

Il travailla à Boston et exécuta surtout des ex-libris. Il fit aussi des peintures décoratives pour l'église de la Trinité de Boston.

SMITH Sophia
XVIII°-XIX° siècles. Active à Bath. Britannique.

Miniaturiste et portraitiste.

Sœur d'Emma Smith. On la cite, exposant de 1800 à 1804, quatre miniatures à la Society of Artists et huit à la Royal Academy. Le Musée Victoria et Albert de Londres conserve d'elle *Portrait d'homme*, daté de 1765.

SMITH Stephen Catterson, l'Ancien
Né le 12 mars 1806 à Shipton-in-Craven. Mort le 30 mai 1872 à Dublin. XIX° siècle. Irlandais.

Peintre de portraits.

Il fit ses études aux Écoles de la Royal Academy à Londres. En 1840, il alla en Irlande peindre le portrait du *Lord Lieutenant* et les nombreuses commandes qu'il trouva dans le pays l'incitèrent à se fixer à Dublin. Il fut nommé membre puis président de la Hibernian Academy. Il exposa à Londres de 1828 à 1858.

MUSÉES : DUBLIN : *L'artiste – Will. Gargan – Peter Pureell – Sir Philippe Crampton Bart – Le comte de Bessborough – James Henthorn Todd –* LONDRES (Victoria and Albert Mus.) : *Le vicomte Dungamnon*.

VENTES PUBLIQUES : LONDRES, 11 juil. 1984 : *Baigneuses*, h/t (113x148) : **GBP 4 500** – LONDRES, 15 avr. 1988 : *Portrait d'une jeune femme de la société, assise* 1864, h/t (56,2x47) : **GBP 2 860** – NEW YORK, 28 fév. 1990 : *La Princesse Victoria agée de 9 ans dans un paysage* 1828, h/pan. (39,4x30,5) : **USD 27 500** – LONDRES, 2 juin 1995 : *Portrait de l'Hon. Richard Ponsonby, archevêque de Derry et Raphoe assis dans un fauteuil rouge et tenant ses lunettes et une lettre*, h/t (57x45) : **GBP 1 495**.

SMITH Stephen Catterson, le Jeune
Né le 19 juin 1849 à Dublin. Mort le 24 novembre 1912 à Dublin. XIX°-XX° siècles. Irlandais.

Peintre de portraits, paysages animés.

Fils de Stephen Catterson Smith l'Ancien, il fut membre de la Royal Hibernian Academy.

MUSÉES : DUBLIN : *Portrait de William J. Fitzpatrick*.

VENTES PUBLIQUES : LONDRES, 5 mars 1976 : *Chasseur et son chien dans un paysage*, h/t (30,5x45) : **GBP 90** – LONDRES, 15 juin 1988 : *Femmes élégantes en promenade* 1869, h/pan. (42x27) : **GBP 2 640**.

SMITH T.
XVIII° siècle. Britannique.

Tailleur de camées.

SMITH Theophilus ou Thomas
Né à Sheffield. XIX° siècle. Britannique.

Sculpteur de bustes.

Il exposa à Londres de 1827 à 1877. Il travaillait par modelage de cire.

MUSÉES : SHEFFIELD : *Buste en marbre de Samuel Roberts*.

SMITH Thomas
XVII° siècle. Américain.

Peintre de portraits.

Poète et capitaine, il fut actif durant la seconde moitié du XVII° siècle. Il peignit des portraits. Peut-être identique au suivant.

SMITH Thomas
XVII° siècle. Actif entre 1650 et 1690. Américain.

Peintre de portraits.

Le 2 juin 1680, le « Major Thomas Smith » reçut paiement d'un portrait peint pour le Harvard College, en Nouvelle Angleterre. Cette mention dans un livre comptable et le remarquable *Autoportrait* conservé à Worcester demeurent les témoins des premières années de l'art américain. L'*Autoportrait*, peint vers 1690,

semble récapituler la vie de l'artiste sur un fond de bataille navale.

SMITH Thomas
Né en 1779 à Rome. XVIII°-XIX° siècles. Français.

Graveur au burin.

Il travailla surtout à Paris et grava des illustrations pour des descriptions de voyages et des œuvres d'histoire naturelle.

SMITH Thomas, dit Smith of Derby
Mort le 12 septembre 1767 à Bristol. XVIII° siècle. Britannique.

Peintre de sujets de sport, paysages animés, paysages, graveur.

Il se forma sans maître par l'étude de la nature. Un grand nombre de ses ouvrages ont été gravés par Vivares, Mason et Elias. Il prit une place distinguée parmi les paysagistes anglais.

MUSÉES : BRISTOL : *Vue des rochers Saint-Vincent –* MANCHESTER : *L'Avon à Clifton*.

VENTES PUBLIQUES : LONDRES, 15 juil. 1983 : *Vue de Chatsworth, Derbyshire*, h/t (82,5x108) : **GBP 12 000** – LONDRES, 10 avr. 1992 : *Vaste paysage d'estuaire avec des paysans ; Vaste paysage fluvial animé avec un pont à l'arrière-plan*, h/t, une paire (chaque 46,5x102,5) : **GBP 9 900**.

SMITH Thomas
XVIII° siècle. Actif à Londres. Britannique.

Miniaturiste.

Il exposa de 1773 à 1788 quatre miniatures à la Society of Artists et six à la Royal Academy.

SMITH Thomas
XIX° siècle. Travaillant de 1823 à 1836. Britannique.

Paysagiste.

SMITH Thomas Correggio
Mort au début du XIX° siècle à Uttoxeter. XVIII° siècle. Britannique.

Miniaturiste.

Fils aîné de Smith of Derby. Il exposa des miniatures et de petits portraits dessinés, à la Royal Academy de 1767 à 1788.

SMITH Thomas Herbert
Né le 31 octobre 1877 à New York. XX° siècle. Américain.

Peintre.

Il fut élève de George Bellows. Il fut membre de la Société des artistes indépendants et de la Fédération américaine des arts. Il vécut et travailla à New York.

VENTES PUBLIQUES : NEW YORK, 25 sep. 1992 : *Paysage avec un pêcheur sur un lac*, h/t (61x50,8) : **USD 2 860**.

SMITH Thomas Lochlan
Né en 1835 à Glasgow. Mort en 1884 aux États-Unis. XIX° siècle. Actif aux États-Unis. Britannique.

Peintre.

Élève de G. H. Boughton à Albany. Il peignit de préférence des paysages d'hiver.

VENTES PUBLIQUES : NEW YORK, 20 mars 1969 : *Paysage d'hiver* : **USD 900**.

SMITH Thomas Reynolds
Né en 1839 à Newcastle-on-Tyne. Mort en 1910 à Londres (?). XIX°-XX° siècles. Britannique.

Sculpteur sur ivoire miniaturiste.

SMITH Thomas Stuart
Né en 1813 à Londres. Mort en 1869 à Avignon (Vaucluse). XIX° siècle. Britannique.

Peintre de genre et portraitiste.

Il n'eut aucun maître et se forma en Italie. Il travailla à Londres, à Nottingham et à Glassingall.

VENTES PUBLIQUES : PARIS, 2 avr. 1997 : *Vue de Naples*, h/pan. (38x54) : **FRF 24 000**.

SMITH Tom, dit Squire-Smith
Mort en 1785, jeune. XVIII° siècle. Britannique.

Graveur au burin.

Élève de Ch. Grignion et assistant de Ch. White.

SMITH Tony
Né en 1912 à South Orange (New Jersey). Mort le 26 décembre 1980 à New York. XX° siècle. Américain.

Sculpteur, peintre, architecte.

Entre 1933 et 1936 Tony Smith s'est formé aux cours du soir de l'Art Students League (New York), puis, en 1937-1938, a étudié l'architecture au « nouveau Bauhaus » à Chicago. En 1938, il a travaillé chez l'architecte Frank Llyod Wright comme assistant

sur des projets de construction tels que *Taliesin east* et *Ardmore experiment*. C'est auprès de Wright qu'il prendra connaissance de la construction par modules qui est à la base de sa sculpture en lui permettant d'utiliser des relations plus complexes que l'angle à 90°. Dans les années quarante et cinquante, il devint architecte et designer. Ses réalisations, notamment la construction d'une maison basée sur le principe du module hexagonal, et projets (le plus célèbre étant une église pour laquelle Pollock devait peindre des toiles), montrent l'influence de Le Corbusier et de Rietveld. Ami proche de Pollock, Newman et Rothko, il a enseigné à différentes reprises dans les écoles d'art : 1946-1950, New York University, New York ; 1950-1953, Cooper Union et Pratt Institute, New York ; en 1957-1958 au Pratt Institute, New York ; 1958-1961, Bennington College, Bennington, Vermont ; 1962-1974 et 1979-1980, Hunter College, New York ; 1975-1978, Princeton University, New Jersey. Il a reçu plusieurs commandes publiques : *Gracehoper*, Institute of Fine Art, Michigan ; *The Snake is out*, Albany, New York ; *Moses*, Princeton University, New Jersey ; *Source*, Banque Lambert, Bruxelles (Belgique).
Il a participé à des expositions collectives, dont : 1958, Documenta IV, Kassel ; 1958, Biennale de Venise ; 1968, *L'Art du réel aux USA 1948-1968*, Centre National d'Art Contemporain, Paris ; 1976, *Deux cents ans de sculpture américaine*, Whitney Museum of American Art, New York.
Il a montré des expositions personnelles de ses œuvres, parmi lesquelles : 1966, Wadsworth Atheneum, Hartford (Connecticut) ; 1967, *Tony Smith and Minimalist Sculpture*, Walker Art Center, Minneapolis, Minesota ; 1968, Galerie Renee Ziegler, Zurich ; 1968, galerie Yvon Lambert, Paris ; 1970, exposition itinérante aux États-Unis ; 1971, Museum of Modern Art, New York City ; 1979, Pace Gallery, New York. Après sa mort : 1983, Pace Gallery, New York ; 1986, galerie Templon, Paris ; 1985, 1989, 1991, Paula Cooper Gallery, New York ; 1993, Musée d'Art Contemporain, Genève ; 1995, Musée d'Art Moderne, Saint-Étienne ; 1996, Louisiana Museum (Danemark).
De la fin des années trente à sa mort, Tony Smith aura périodiquement pratiquer la peinture. Il traversera notamment une période expressionniste-abstraite dans les années quarante, puis géométrique, réduisant notamment petit à petit ses formats pour les utiliser pratiquement comme des modules. En fait, très tôt déjà, Tony Smith avait été confronté à des questions géométriques dans les formes et les structures. Lorsqu'il était enfant, et pendant une convalescence de la tuberculose, il fit des maquettes d'un village Pueblo à partir de boîtes en carton. Il lut dès l'âge de douze ans *Éléments de symétrie dynamique* de Jay Hambidges. Il ne passa pas immédiatement à l'exécution de sculptures. Ses premières recherches demeurèrent expérimentales ou menées avec ses étudiants au cours de ses enseignements. Elles furent basées sur les proportions classiques et les valeurs architecturales des formes géométriques, notamment le cube mais aussi l'hexagone, le tétraèdre et l'octaèdre, qui le conduisirent peu à peu à penser en terme de forme pure. *The Black Box* (1962) est une pièce génératrice de l'œuvre à venir, elle n'est pas constituée d'éléments modulaires, elle se présente comme un parallélépipède noir, en métal. *Free Ride*, de la même année, est formée par trois arêtes d'un cube cette fois-ci ouvert selon une disposition qui multiplie les ouvertures et les sens possibles. D'autres sculptures furent réalisées d'après des maquettes qui dataient bien avant de *The Black Box*, car il était, de son aveu même, impossible de les imaginer mentalement. Plus connue dans la suite des deux premières sculptures est la pièce *Die* (1962), cube de 1m 80 de côté. Elle fut exposée devant le Grand Palais en 1968 lors de l'exposition *L'art du réel*. Sa taille humaine, déterminée par le dessin de Léonard de Vinci (*L'Homme de Vitruve*) n'est ni un monument qui échappe à la vue de l'observateur, ni un objet que ce même observateur pourrait voir par dessus son sommet. Ensuite, les constructions à base de polygones irréguliers, tétraèdre ou octaèdre, exécutées en bronze ou peintes en noir mat ou laissées à l'état de couleur rouille, lui permirent de diversifier les lignes qui sous-tendent le volume et qui constituent les plans, créant un rythme plus complexe, un échange virtuel plus marqué dans l'espace extrinsèque de la sculpture. Il a réalisé également des groupes d'œuvres tels que *Ten* qui se répondent les uns les autres et plusieurs projets qui ressortirent au land art comme celui de l'incision de la forme d'un triangle sur le flanc d'une montagne.
Les sculptures de Tony Smith possèdent une part d'organique, voire d'anthropomorphisme, à rebours d'une lecture formaliste

unique. *Die* (mourir) évoquait selon son propre auteur les « six pieds sous terre ». Ailleurs, commentant la pièce intitulée *Willy*, Smith en disait : « Cela ressemble à une chose rampante qui n'aurait pas été conçue pour ramper ». Bien avant de réaliser ses premières sculptures, il évoqua dans un article paru dans *Art Forum* en 1966, une expérience qui remontait à 1951 ou 1952 « révélatrice » de la présence d'un art autre, lors d'une traversée en voiture, de nuit, sur une route en construction non éclairée. Un art apprébendé sous une forme non socialement reconnue qui lui fit sentir « la fin de l'art ». L'art de Tony Smith doit être interprété, souligne Jean-Pierre Criqui, comme une résistance face à ce sentiment, dans les termes même de sa manifestation. Parmi les ambivalences présentes dans son œuvre celle de la rationalité de la géométrie face à l'abondance de sens possible, et notamment mortuaire, est en effet centrale. Le travail de Smith n'est donc pas à englober dans l'art minimal, même s'il a souvent été présenté comme l'annonce de cette tendance. Plus âgé que les artistes de l'art minimal, son œuvre est en fait devenue connue au même moment que le leur. ■ Christophe Dorny

BIBLIOGR. : Samuel Wagstaff Jr. : *Talking with Tony Smith*, Art Forum, New York, déc. 1966 – Scott Burton : *Old Master at the New Frontier*, in : *Art News*, New York, déc. 1966 – Gene Baro : *Tony Smith : Toward speculation in pur form*, in : *Art International*, Zurich, Zurich, 1967 – Tony Smith : *Homage to the Square*, Art in America, juil.-août, 1967 – Michael Fried : *Art and Objecthood*, Artforum n° 10, New York, juin 1967 – Lucy R. Libbard : *Tony Smith : The Ineluctable Modality of the Visible*, Art International, Zurich, été 1967 – Emily Wasserman : *Tony Smith*, Artforum, New York, avril 1968 – Pierre Cabanne, Pierre Restany : *L'Avant-garde au xxe siècle*, Balland, Paris, 1969 – Robert Goldwater, in : *Nouveau dictionnaire de la sculpture moderne*, Hazan, Paris, 1970 – *Tony Smith, Paintings and Sculpture*, catalogue de l'exposition, The Pace Gallery, New York, 1983 – Jean-Pierre Criqui, *Trictrac pour Tony Smith*, Artstudio n° 6, Paris, 1987 – in : *L'Art du xxe siècle*, Larousse, Paris, 1991 – in : *Dictionnaire de l'art moderne et contemporain*, Hazan, Paris, 1992 – *Tony Smith*, catalogue de l'exposition, Louisiana Museum, Danemark, 1995-1996 – Doris von Draten : *À l'écart des catégories. Un autre regard sur Tony Smith et Carl André*, in : *Art Press*, n° 224, Paris, mai 1997.
MUSÉES : BUFFALO (Albright-Knox Art Gal.) – DALLAS (Mus. of Fine Arts) – DETROIT (Inst. of Arts) – HARTFORD (Wadsworth Atheneum) – HOUSTON (The Menil coll.) – MINNEAPOLIS (Walker Art Center) – NEW YORK (Mus. of Mod. Art) : *Gracehopper* 1961 – *Black Box* – *Snake is out* 1962 – *Cigarette* 1961 – NEW YORK (Metropolitan Mus. of Art) – NEW YORK (Solomon R. Guggenheim Mus.) – NEW YORK (Whitney Mus. of American Art) – OTTAWA (Nat. Gal. of Canada) – OTTERLO (Rijksmuseum Kröller-Müller) – PHILADELPHIE (Inst. of Contemporary Art, University of Pennsylvania) – SAINT-LOUIS (Art Mus.) – SAN FRANCISCO (Mus. of Art) – WASHINGTON D. C. (Corcoran Gal. of Art) – WASHINGTON D. C. (Hirshhorn Mus. and Sculpture Garden) – WASHINGTON D. C. (Nat. Gal. of Art) : *The Black Box* 1962 – *Wandering Rocks* 1967.
VENTES PUBLIQUES : NEW YORK, 11 nov. 1982 : *L'oiseau jaune* vers 1965, acier peint (76x114,5x51) : **USD 18 000** – NEW YORK, 4 mai 1984 : *Boîte noire* 1962, acier peint en noir (57x84x63,5) : **USD 16 000** – NEW YORK, 3 mai 1988 : *Boîte noire*, acier (57x84x64) : **USD 40 700** – NEW YORK, 10 Nov. 1988 : *Modèle de cigarette*, acier sablé (33,3x55,9x43,2) : **USD 27 500** – NEW YORK, 3 mai 1989 : *Régression*, acier peint en noir (34,6x81,2x41) : **USD 44 000** – NEW YORK, 31 oct. 1989 : *Le Louisenberg n° 5*, h/t (49,8x100,4) : **USD 16 500** – NEW YORK, 7 nov. 1989 : *Trône*, acier soudé (78,8x103x82,5) : **USD 165 000** – NEW YORK, 14 fév. 1991 : *Un-deux-trois*, bronze, trois objets (13x35,6x19 ; 25,4x34,3x34,3 ; 25,4x53,3x34,3) : **USD 38 500** – NEW YORK, 1er mai 1991 : *Nous perdons*, bronze (45,7x45 ; 7x45,7) : **USD 33 000** – NEW YORK, 13 nov. 1991 : *Mariage* 1961, bronze (50,8x50,8x61) : **USD 35 200** – PARIS, 26 juin 1992 : *Tau* 1965, bronze (60x39x31) : **FRF 110 000** – NEW YORK, 24 fév. 1993 : *Nous perdons* 1962, bronze (45,7x46x45,7) : **USD 16 500** – NEW YORK, 4 mai 1993 : *Pout V.T.*, bronze (73,7x101,6x101,6) : **USD 32 200** – NEW YORK, 9 nov. 1993 : *Trône* 1956, acier soudé (71,1x111,8x81,3) : **USD 85 000** – NEW YORK, 5 mai 1994 : *Tau* 1965, alu. peint (114,3x177,8x108,6) : **USD 85 000** – NEW YORK, 22 fév. 1996 : *Oiseau jaune*, vernis/acier (76,8x111,8x76,2) : **USD 18 975** – NEW YORK, 8 mai 1996 : *Piège* 1968, bronze à patine noire (25,3x139,7x139,7) : **USD 34 500** – LUCERNE, 8 juin 1996 : *Nouvelle Pièce*, bois laqué noir (47x48) : **CHF 1 300** – NEW YORK, 21 nov. 1996 : *Moondog* 1967, bronze patine noire (83,7x81,3x68,6) : **USD 27 600** – NEW YORK, 18-19

nov. 1997 : *Spitball 1947-1950*, granite noir (30,8x36,8x38,1) : **USD 22 425** – NEW YORK, 7 mai 1997 : *Mariage* 1961, bronze patine noire (50,8x61x50,8) : **USD 29 900** – NEW YORK, 8 mai 1997 : *Gracehoper* 1967, bronze (85,1x162,6x109,3) : **USD 85 000.**

SMITH W.
XVIII^e siècle. Américain.
Graveur.
Actif en 1760, il grava des ex-libris.

SMITH W. A.
XVIII^e siècle. Actif de 1787 à 1793. Britannique.
Miniaturiste.
Le Musée Britannique de Londres conserve de lui un *Portrait d'une dame.*

SMITH W. Armfield
XIX^e siècle. Travaillant à Londres de 1832 à 1849. Britannique.
Portraitiste.
Peut-être frère de George Armfield.

SMITH W. Boase
Né en 1842. Mort le 24 janvier 1896 à Falmouth. XIX^e siècle. Britannique.
Peintre de marines, de paysages et de vues.
Il s'établit à Falmouth et fut membre de la Society of Western. Il prit une part active aux expositions de province, à Birmingham, à Manchester, à Liverpool.

SMITH W. Harding
Né en 1848. Mort le 9 janvier 1922. XIX^e-XX^e siècles. Actif à Londres. Britannique.
Peintre de genre.
Fils et élève de William Collingwood.

SMITH W. R.
XIX^e siècle. Actif à Londres dans la première moitié du XIX^e siècle. Britannique.
Graveur au burin.
Il grava des vues et des paysages.

SMITH Walter Granville, dit **Granville-Smith**
Né le 26 janvier 1870 à S. Granville (New York). Mort en 1938. XIX^e-XX^e siècles. Américain.
Peintre de paysages, aquarelliste, dessinateur, illustrateur.
Il fut élève de Walter Satterlee, Carrol Beckwith, Willard Metcalf, de l'Art Students League de New York. Il étudia également en Europe. Il fut membre du Salmagundi Club et de la Fédération américaine des arts. Il obtint de très nombreuses récompenses dont une médaille de bronze à Charleston en 1902, plusieurs décernées par le Salmagundi Club et un prix Carnegie de cinq cents dollars en 1927. Il se spécialisa dans le paysage.
VENTES PUBLIQUES : NEW YORK, 13-15 fév. 1907 : *Jour de dessin* : **USD 140** – NEW YORK, 21 nov. 1945 : *Sur la rivière* : **USD 525** – NEW YORK, 10 mai 1974 : *Scène familiale* : **USD 1 400** – SAN FRANCISCO, 8 oct. 1980 : *The inside passage to Alaska*, h/cart. (30,5x45,5) : **USD 500** – NEW YORK, 30 avr. 1980 : *Montauk Point*, h/t (114,3x152,4) : **USD 2 500** – NEW YORK, 23 sep. 1981 : *La Promenade* 1897, aquar./pap. mar./cart. (45,1x72,4) : **USD 2 400** – NEW YORK, 7 déc. 1984 : *Regatta day* 1915, h/t (91,2x111,4) : **USD 30 000** – NEW YORK, 6 déc. 1985 : *Lady boarding a yacht* 1895, aquar./pap. mar./cart. (49x76,2) : **USD 5 500** – NEW YORK, 15 mars 1986 : *Priming the hull*, h/t (31x41) : **USD 6 250** – NEW YORK, 24 jan. 1990 : *Femme avec un chapeau*, aquar. et gche/pap. vert (29,8x21,5) – NEW YORK, 30 mai 1990 : *Sur le pont* 1893, aquar. et gche/pap. (50,8x40,7) : **USD 5 225** – NEW YORK, 12 mars 1992 : *Patinage près d'un moulin* 1938, h/t (76,2x101,6) : **USD 5 500** – NEW YORK, 10 juin 1992 : *La pêche au large*, h/t (18,8x30,5) : **USD 2 200** – NEW YORK, 31 mars 1993 : *Le pêcheur au lancer* 1930, aquar. et cr./cart. (25,4x33) : **USD 633** – NEW YORK, 9 sept 1993 : *Le bord de l'eau*, cr. et aquar. avec reh. de blanc/cart. (49,8x33) : **USD 1 150** – NEW YORK, 28 sep. 1995 : *Paysage avec une mare* 1919, h/t (45,7x61,3) : **USD 3 680** – NEW YORK, 27 sep. 1996 : *Saules, Bellport, New York)* 1920, h/t (40,6x55,8) : **USD 3 450.**

SMITH Warwich. Voir **SMITH John**, dit **Warwick Smith**

SMITH Wells
XIX^e siècle. Actif à Londres. Britannique.
Peintre de genre.
Cet artiste exposa à la Galerie de Suffolk Street (Exposition de la Society of British Artists) de 1870 à 1875.

VENTES PUBLIQUES : LONDRES, 5 mars 1910 : *Jeune marchande* : **GBP 5.**

SMITH Wilhelm
Né le 25 avril 1867 à Karlshamm. XIX^e-XX^e siècles. Suédois.
Peintre de genre, paysages, portraits.
Il fut élève de Bonnat à Paris. Il exposa à Paris au Salon où il obtint une mention honorable en 1891 avec un tableau : *Trois contre un.* Il est un des bons paysagistes de l'hiver suédois, tenté aussi parfois par les types de « lazzaronis » italiens.
MUSÉES : BUDAPEST – GOTEBORG – STOCKHOLM : *Forgerons italiens – Jour d'hiver en Dalécarlie – Taverne italienne.*

SMITH William, dit **of Chichester**
Né en 1707 à Guilford. Mort le 4 octobre 1764 à Shopwyke près de Chichester. XVIII^e siècle. Britannique.
Peintre de portraits, paysages, fleurs et fruits, graveur.
Frère aîné de George Smith, dit of Chichester. Il exposa à Londres à partir de 1761.
VENTES PUBLIQUES : LONDRES, 26 mars 1976 : *Paysage d'Italie* 1753, h/t (69x89) : **GBP 350** – LONDRES, 17 fév. 1984 : *Nature morte aux fruits*, h/t, une paire (30,5x35,5) : **GBP 1 300** – NEW YORK, 17 jan. 1990 : *Vaste paysage avec des bergers près de maisons à toits de chaume* 1757, h/t, une paire (33,1x48,1) : **USD 5 500** – LONDRES, 27 sep. 1994 : *Paysage classique avec des bergers*, h/pan. (19,5x30) : **GBP 552.**

SMITH William
XIX^e siècle. Britannique.
Peintre de portraits, animaux, paysages animés.
Il exposa à Londres de 1813 à 1859.
VENTES PUBLIQUES : LONDRES, 20 nov. 1985 : *Sir Rowland Hill of Hawkstone in Shropshire with otter hounds* 1837 h/t (49x59,5) : **GBP 18 000** – LONDRES, 18 oct. 1989 : *Propriétaires terriens avec un taureau primé dans un paysage*, h/t (75x91,5) : **GBP 7 040** – AMSTERDAM, 3 nov. 1992 : *Bergère dans une prairie avec son troupeau* 1844, h/pan. (35x43) : **NLG 4 140.**

SMITH William
XVIII^e-XIX^e siècles. Actif à Londres. Britannique.
Miniaturiste et graveur au burin à la manière noire.
Élève de W. Pether. Il exposa à Londres en 1774 et en 1802.

SMITH William Collingwood
Né en 1815 à Greenwich. Mort le 15 mars 1887 à Londres. XIX^e siècle. Britannique.
Peintre de paysages, marines, aquarelliste, dessinateur.
À l'exception de quelques conseils de J. D. Harding, William C. Smith se forma seul. En 1836, il débuta à la Royal Academy par une vue de Westminster Abbey et continua à prendre part aux Expositions de cet Institut ainsi qu'à celles de la British Institution et à Suffolk Street. En 1843, il fut nommé associé de la Old Water-Colours Society, en devint membre en 1849, et trésorier de 1854 à 1879. Il fit de fréquents voyages en France, en Suisse, en Italie et en rapporta de nombreux sujets.
Son œuvre est considérable, surtout en aquarelles. La confusion avec William Collingwood (voir à ce nom) est généralisée. Toutefois, nous ne pensons pas qu'il s'agisse du même artiste.
MUSÉES : LONDRES (Victoria and Albert Mus.) : Trois aquarelles.
VENTES PUBLIQUES : LONDRES, 28 jan. 1924 : *Le Lac de Genève*, dess. – GBP 24 – LONDRES, 6 fév. 1973 : *L'entrée du Grand Canal, Venise*, aquar. : **GBP 520** – LONDRES, 21 déc. 1982 : *The Dreadnought, Seamen's Hospital ship off Greenwich*, aquar. reh. de blanc (27,5x36) : **GBP 950** – NEW YORK, 29 fév. 1984 : *La Piazzetta, Venise*, aquar. (80x135) : **USD 3 250** – LONDRES, 22 oct. 1986 : *Constantinople vu depuis le Bosphore*, aquar./traits cr. reh. de blanc (30x41,5) : **GBP 1 100** – LONDRES, 25 jan. 1989 : *Petite cascade*, aquar. et gche (33,5x50) : **GBP 440** – LONDRES, 12 juin 1992 : *Haddon Hall vu depuis la rivière*, cr. et aquar. (23,2x55,3) : **GBP 1 210** – NEW YORK, 29 oct. 1992 : *Village italien au bord d'une rivière*, aquar./pap./cart. (21x28,6) : **USD 660.**

SMITH William D.
XIX^e siècle. Travaillant à Newark et à New York de 1829 à 1850. Américain.
Graveur au burin.

SMITH William Good
XIX^e siècle. Américain.
Portraitiste, miniaturiste.
Il travailla à New York de 1844 à 1856.

SMITH William James
XIX^e siècle. Travaillant à Londres vers 1825. Britannique.

Aquafortiste.
Il grava d'après Rembrandt.

SMITH William Russel. Voir **SMITH Russel William Thompson**

SMITH Wuanita
Née le 1er janvier 1866 à Philadelphie (Pennsylvanie). xixe-xxe siècles. Américaine.
Peintre, illustrateur.
Elle fut élève de l'Académie des Beaux-Arts de Philadelphie, de l'Art Students League de New York. Elle étudia également à Paris. Elle fut membre de la Fédération américaine des arts. Elle obtint plusieurs prix.
Elle illustra de nombreux livres dont : *Les Contes de Fées*, de Grimm ; *Les Voyages de Gulliver*, de Swift.

SMITH Xanthus Russell
Né en 1838 à Philadelphie. Mort le 2 décembre 1929 à Weldon. xixe-xxe siècles. Américain.
Peintre de batailles, paysages, marines.
On cite de lui des scènes de batailles navales.
VENTES PUBLIQUES : NEW YORK, 21 avr. 1977 : *Opening of the battle of Gettysburg and the death of General Reynolds, July 1st* 1863, h/t (38x63,5) : USD 4 250 – NEW YORK, 30 avr. 1980 : *Admiral du Pont's naval machine shop* 1865, h/t (31,1x45,7) : USD 15 000 – NEW YORK, 6 déc. 1984 : *A blockade runner beached* 1867, h/t (31,1x46,3) : USD 26 000 – NEW YORK, 31 mai 1985 : *U.S.S Kearsarge sinking the Alabama*, h/t (91x53,3) : USD 32 000 – NEW YORK, 18 déc. 1991 : *Les Chutes américaines* 1879, h/t/rés. synth. (20,3x30,5) : USD 2 475 – NEW YORK, 6 déc. 1991 : *Épave abandonnée* 1880, h/t (51,2x77,4) : USD 12 100 – NEW YORK, 12 mars 1992 : *La rivière Lizzie Driscoll à Dock* 1878, h/t (38,7x59,4) : USD 6 600 – NEW YORK, 31 mars 1993 : *Ferme de montagne avec des paysans surveillant les animaux* 1898, h/t (36,8x53,3) : USD 1 725 – LONDRES, 12 mai 1993 : *Chalets à Zwing Uri dans la vallée de Reuss en Suisse* 1882, h/t (35,5x57) : GBP 920 – NEW YORK, 22 sep. 1993 : *The Old Man's Basin à Franconia Notch* 1876, h/t (30,5x46) : USD 5 520 – NEW YORK, 12 sep. 1994 : *Le sauvetage de naufragés à Cape May* 1875, h/pap./cart./pan. (14,6x32,4) : USD 3 105 – NEW YORK, 30 oct. 1996 : *L'Épave*, h/t (40,6x68,6) : USD 3 450.

SMITH OF CHICHESTER George. Voir **SMITH George**

SMITH DE COST
Né en 1864 à Skaneateles. Mort en 1911. xixe-xxe siècles. Américain.
Peintre.
Il fut élève de Boulanger et de Lefebvre. Il fut membre du Salmagundi Club à partir de 1891. Il a peint des scènes de la vie des Indiens.
VENTES PUBLIQUES : LOS ANGELES, 24 juin 1980 : *Moving camp*, pl. et lav., en grisaille (37x53) : USD 1 500 – NEW YORK, 4 déc. 1986 : *The last stand*, h/t (66x116,8) : USD 13 000 – NEW YORK, 2 déc. 1992 : *Le cri de guerre* 1909, h/t (114,3x86,4) : USD 3 520.

SMITH OF DERBY. Voir **SMITH Thomas**

SMITH-HALD Björn
Né en 1883 à Paris. Mort en 1964. xxe siècle. Norvégien.
Peintre de genre.
Fils de Frithjof Smith-Hald il commença ses études à Paris recevant les conseils de son père.
Il débuta dans une manière traditionnelle, sinon conventionnelle avant d'évoluer vers une peinture expressive.
VENTES PUBLIQUES : LONDRES, 29 mars 1990 : *La promenade à Paris*, cr. de coul. et aquar./pap. brun (103x74,3) : GBP 4 180 – LONDRES, 19 juin 1991 : *La vie moderne*, encre et aquar. (74x100) : GBP 5 500 – LONDRES, 16 nov. 1994 : *Les pêcheurs* 1887, h/t (98,5x149) : GBP 10 350.

SMITH-HALD Frithjof
Né le 13 septembre 1846 à Kristiansand. Mort le 9 mars 1903 à Chicago (Illinois). xixe siècle. Depuis 1879 actif aussi en France. Norvégien.
Peintre de scènes de genre, paysages animés, paysages, paysages d'eau.
Il est le père de Björn Smith. Il fut élève de J. F. Eckersberg à Oslo, puis, obtenant une bourse, il continua ses études à Carlsruhe et à l'École des Beaux-Arts de Düsseldorf. Il séjourna à Berlin, à Londres. En 1879, il s'établit définitivement à Paris.
Il prit part à diverses expositions collectives, dont : 1881 Lyon, obtenant une deuxième médaille ; 1882 Versailles, recevant une

première médaille ; 1884, 1887, 1890 Expositions Nationales des Beaux-Arts de Madrid.
Il peignit de nombreuses scènes de pêcheurs et de paysans norvégiens.

BIBLIOGR. : Gérald Schurr, in : *Les Petits Maîtres de la peinture 1820-1920, valeur de demain*, Les Éditions de l'Amateur, t. IV, Paris, 1979 – in : *Cien Anos de pintura en Espana y Portugal, 1830-1930*, Antiqvaria, t. X, Madrid, 1993.
MUSÉES : BERGEN : *Deux paysages* – BORDEAUX (Mus. des Beaux-Arts) : *Soir d'octobre en Norvège* – COLOGNE : *Retour du pêcheur* – GÖTEBORG : *Deux paysages d'hiver* – LA HAYE : *Soir d'hiver au bord de la mer* – LILLE : *Embarcadère* – MONTPELLIER (Mus. Fabre) : *Retour du travail* – REIMS (Mus. des Beaux-Arts) : *Nuit d'été en Norvège* – LA ROCHELLE : *Le filet* – ROUEN (Mus. des Beaux-Arts) : *Lever de la lune au-dessus de la mer* – TRONDHEIM : *Après-midi d'hiver près D'Ulrikken*.
VENTES PUBLIQUES : PARIS, 24 nov. 1922 : *Vue prise en Hollande*, FRF 310 – PARIS, 16-17 mai 1927 : *Arrivée d'un bateau dans un port* : FRF 2 000 – PARIS, 10 fév. 1950 : *Femmes de pêcheurs* 1888 : FRF 10 000 – PARIS, 15 mai 1950 : *Paysage au clair de lune* : FRF 53 100 – PARIS, 22 nov. 1950 : *Village au bord de la mer, au clair de lune* : FRF 46 000 – NEW YORK, 2 mai 1979 : *En attendant le bac*, h/t (89x143,5) : USD 4 250 – STOCKHOLM, 24 avril 1984 : *Scène de bord de mer* 1891, h/t (124x200) : SEK 61 000 – LONDRES, 20 mars 1985 : *Bord de fjord animé de personnages un soir d'été* 1874, h/t (104x168) : GBP 7 000 – LONDRES, 23 mars 1988 : *Famille de pêcheurs guettant les bateaux*, h/t (125x208) : GBP 24 200 – LONDRES, 27-28 mars 1990 : *Enfants dans la neige* 1880, h/t (77x119) : GBP 12 100 – COLOGNE, 23 mars 1990 : *Soir d'été sur la côte de Cornouailles*, h/t (47x75) : DEM 17 000 – LONDRES, 22 mai 1992 : *Hameau dans un paysage enneigé*, h/t (42x52) : GBP 2 200 – PARIS, 21 juin 1995 : *Femmes marchant sur le chemin d'un village en bord de mer*, h/t (99x157) : FRF 23 500.

SMITH-HARDER Hans Georg. Voir **HARDER Hans Georg**

SMITH-KIELLAND Per Axel. Voir **KIELLAND Per Axel Smith**

SMITH-LEWIS John
Né à Burlington. xixe siècle. Américain.
Peintre.
Il figura aux expositions de Paris, où il obtint une mention honorable en 1886, et une médaille de troisième classe en 1897.

SMITH Y MARI Ismael
Né le 16 ou 17 juillet 1886 à Barcelone (Catalogne). Mort en 1972 à White Plains (New York). xxe siècle. Depuis 1919 actif aux États-Unis. Espagnol.
Peintre de sujets religieux, scènes de genre, portraits, paysages, sculpteur, graveur, dessinateur, illustrateur.
Il fut élève de R. Casella à Barcelone, puis il poursuivit ses études à Paris, à l'École des Arts Décoratifs, de 1910 à 1914. Durant la Première Guerre mondiale, il revint dans sa ville natale, avant de se fixer définitivement aux États-Unis en 1919. Il prit part à diverses expositions collectives, dont : 1913 Salon d'Automne et galerie Georges Petit, Paris ; 1918 Salon de la Société Nationale des Beaux-Arts de Paris, Londres ; 1919 New York. Il fut membre du Salmagundi Club.
Il commença par illustrer des revues espagnoles. Il réalisa des dessins de mode à Paris, exécuta des portraits en buste à Barcelone, mais c'est en tant que graveur qu'il fut le plus productif. Parmi ses nombreuses eaux-fortes, on mentionne : *Femme habillée à la mode*, *Homme se promenant*, *Vagues*, *Adam et Ève*, *Course de taureaux*.
BIBLIOGR. : In : *Cien Anos de pintura en Espana y Portugal, 1830-1930*, Antiqvaria, t. X, Madrid, 1993.
MUSÉES : BARCELONE (Mus. d'Art Mod.) : *Plusieurs gravures* – LONDRES (British Mus., Cab. des Estampes) : *Plusieurs gravures* – NEW YORK (Mus.).

SMITHE Lionel Percy. Voir **SMYTHE**

SMITHE William, dit **of Chichester**. Voir **SMITH**

SMITHER James
XVIIIᵉ siècle. Actif entre 1768 et 1797. Américain.
Graveur.
Ses gravures de petits portraits, de cartes et ses planches industrielles, illustrèrent un grand nombre de livres et de magazines.
Il grava également des ex-libris, des brevets, et une grande carte de Philadelphie ornée de vues sur plusieurs édifices, publiée en 1786.

SMITHS Heinrich. Voir **SCHMITZ**

SMITHSON
XIXᵉ siècle. Travaillant en Angleterre. Britannique.
Miniaturiste.
Il exposa une miniature à Suffolk Street en 1830.

SMITHSON Robert
Né en 1938 à Passaic (New Jersey). Mort le 20 juillet 1973, dans un accident d'avion. XXᵉ siècle. Américain.
Peintre, dessinateur, peintre de collages, créateur d'assemblages, installations. Conceptuel, land-art.
Il a participé à de nombreuses expositions collectives, dont : 1966, Jewish Museum, New York ; 1969, Earth Art, New York ; 1969, Stedelijk Museum, Amsterdam ; 1969, Kunsthalle, Berne ; 1969, Prospect, Düsseldorf ; 1969, Museum of Contemporary Art, Chicago ; 1970, 3ᵉ Salon international des Galeries Pilotes, Musée Cantonal, Lausanne ; 1972, Documenta V, Kassel ; 1989, L'Art conceptuel, une perspective, Musée d'Art Moderne de la Ville de Paris ; etc.
Il a montré ses œuvres dans des expositions personnelles, parmi lesquelles : 1966, 1968, 1969, New York ; 1968, Düsseldorf. Après sa mort : 1994, rétrospective, Musée d'Art Contemporain de Marseille ; 1994, rétrospective, Palais des Beaux-Arts, Bruxelles.
La double rétrospective présentée en Europe à Marseille et Bruxelles en 1994 a permis d'élargir la connaissance de l'œuvre de Richard Smithson, protagoniste du Land Art. Ses dessins du début des années soixante et ses collages qui mêlent la mythologie et la religion avec dinosaures, cosmonautes et King Kong, subissent l'influence de divers courants, l'expressionniste et le pop art en particulier. Ses huiles et ses petits assemblages utilisant déjà le verre, des miroirs et de l'ardoise relèveraient plutôt d'un certain art optique. Artiste plasticien, il a également poursuivi une activité de cinéaste avec ses amis Bob Fiore, Barbara Jarvis et sa femme Nancy Holt. De même, à l'occasion d'articles parus dans les revues d'art, il a produit une réflexion théorique soutenue, considérée comme un complément indispensable à la compréhension de son œuvre. L'ensemble fut publié en 1979 à l'initiative de Nancy Holt. C'est en 1966 que s'opère le passage à la troisième dimension. Parallèlement, Smithson réalisa des cartes, des photographies et de nombreux autres dessins au crayon ou à l'encre (non destinés en principe à leur exposition), suivis ou non de réalisation. Les Nonsites se présentent comme le prélèvement hors de leur site naturel de matières minérale ou végétale, tandis que les Sites ou Earthworks sont des œuvres réalisées à l'extérieur de la galerie ou du musée, dans le site même d'environnements géographiques et géologiques choisis par l'artiste. Chronologiquement, elles apparaîtront après les Nonsites. Ces dernières sont présentées en général selon une disposition alignée au sol à l'aide de structures métalliques ou de miroirs dans un esprit proche de l'art minimal. Le miroir est utilisé dans un souci d'élargir la perspective traditionnelle renforcée par la mise en jeu d'une dialectique « site/non site » qui est une constante de son œuvre, particulièrement dans les Nonsites ; l'artiste en joue et la transforme astucieusement parfois en « vu/non vue », désorganisant la vision euclidienne. De 1967-1968 datent les séries en extérieur des Déplacements de miroirs, puis celles des Sentiers de miroirs, œuvres éphémères du fait même de la réutilisation des miroirs (elles ne sont désormais connues que par des photographies). Péripéties d'un voyage de miroirs dans le Yucatan, dont le récit et le reportage photographique ont paru dans Artforum en 1969, relatent neuf étapes, neuf installations de miroirs dans le sable, la terre, les algues... Ces « déplacements » à l'aide de miroirs participent d'un sentiment de « dénaturation » dans la mesure où ils désorganisent à leur façon le site naturel. Les Sites sont des lieux en général marqués par l'oubli, l'abandon post-industriel. Ils sont le cadre de ses réalisations monumentales qui transforment le paysage. Dans ses écrits, Smithson insiste plus particulièrement sur l'idée

de « paysage entropique », compris dans le sens d'une manifestation d'un processus de désagrégation figée. Cette entropie, il la découvre dans les paysages naturels eux-mêmes, mais aussi dans les rapports que l'homme entretient avec la nature. L'art serait contradictoirement une des manifestations de cet état d'évolution et un outil de sa désorganisation. Ces interventions sur sites nous sont accessibles soit par l'intermédiaire d'images enregistrées sous forme de films, soit parce qu'à la demande des habitants elles ont été conservées (Broken Circle (1971), Spiral Hill (1971). Parmi les plus connues : Asphalt Rundown (1969) consiste en une vaste coulée d'asphalte déchargée d'une benne de camion sur la pente d'une carrière romaine abandonnée ; Spiral Jetty (1970), « Jetée Spirale », est une spirale s'enroulant vers la gauche, construite sur le grand lac salé rouge de l'Utah avec les matériaux du lieu (vase, rochers, cristaux de sel). Deux années après, l'œuvre sera engloutie suite à une remontée des eaux du lac.
La contestation radicale par Robert Smithson du marché de l'art et des institutions, de même que la lecture « écologiste » qui a été faite, post mortem, de son œuvre, a fait de cet artiste mort prématurément à l'âge de trente-cinq ans un artiste de légende.

■ Christophe Dorny

BIBLIOGR. : Robert Smithson : Entropy and the New Monuments, in : Artforum, New York, juin 1966 – Robert Smithson : Quasi-infinities and the Wanting of Space, in : Arts Magazine, New York, nov. 1966 – Robert Smithson : Towards the Development of an Air Terminal Site, in : Artforum, New York, juin 1967 – Robert Smithson : The Monument of Passaic, in : Artforum, New York, déc. 1967 – E. C. Goossen, in : L'Art du réel. USA. 1948-1968, catalogue de l'exposition, Grand Palais, 1968 – in : Catalogue du 3ᵉ Salon International des Galeries Pilotes, Musée Cantonal, Lausanne, 1970 – Béatrice Parent : Land Art, in : Opus International, Paris, mars 1971 – James Ligwood, Maggie Gilchrist, Kay Larson, Marianne Brouwer, Jean-Pierre Criqui, Claude Gintz, écrits de Robert Smithson : Robert Smithson. Le paysage entropique, 1960-1973, catalogue de l'exposition, Musée d'Art Contemporain de Marseille, 1994 – Colette Garraud : L'idée de nature dans l'art contemporain, coll. La création contemporaine, Flammarion, Paris, 1994 – Jacques Morice : Le Tour de force de Smithson, Beaux-Arts, nᵒ 127, Paris, oct. 1994.
VENTES PUBLIQUES : NEW YORK, 23 juil. 1976 : Site incertain, Non site 1968, sept casiers en acier contenant du charbon (38x228,5x228,5) : USD 13 500 – NEW YORK, 13 nov. 1980 : The City of Glue 1969, pl. (25,5x20) : USD 1 000 – NEW YORK, 16 fév. 1984 : Vortex 1966, cr. de coul. (42,5x35,5) : USD 900 – NEW YORK, 1ᵉʳ nov. 1984 : Vortex 1965, acier inox. et miroir (42,5x22,7x20,3) : USD 7 250 – NEW YORK, 1ᵉʳ oct. 1985 : Vortex 1966, cr. rouge/pap. (42,5x35) : USD 1 000 – NEW YORK, 5 mai 1987 : Leaning Mirror 1968 ; Earth Mirror 1969, cr., deux dess. (56x45,8 et 54,7x44,5) : USD 3 500 – NEW YORK, 20 fév. 1988 : Sans titre, miroir (17,8x30,8x30,8) : USD 5 280 – NEW YORK, 8 oct. 1988 : Musée du vide, cr./pap. (45,5x61,3) : USD 4 400 – NEW YORK, 7 mai 1990 : Sans titre 1966, alu. peint (38x48,3x48,3) : USD 28 600 – NEW YORK, 8 mai 1990 : Miroir d'angle avec du corail 1969, trois miroirs et des coraux (91,5x91,5x91,5) : USD 165 000 – NEW YORK, 6 nov. 1990 : Démons et anges 1962, encre/pap./cart. (61x45,8) : USD 1 650 – NEW YORK, 2 mai 1991 : Miroir/gouffre 1965, acier inox. et miroir (42,5x23,5x19) : USD 13 200 – NEW YORK, 2 mai 1991 : Spiral hill, sable blanc et blocs de tourbe, Emmen Holland, graphite et encre/pap. (39,3x32) : USD 15 400 – LONDRES, 26 mars 1992 : Madrone spiral 1972, cr./pap. (60,5x48) : GBP 6 050 – NEW YORK, 6 oct. 1992 : Le miroir-buisson (intérieur-extérieur) 1969, cr./pap. (35,6x43,2) : USD 7 250 – NEW YORK, 4 mai 1993 : Earth Mirror 1968, cr./pap. (61x48,3) : USD 7 475 – NEW YORK, 3 mai 1994 : Tourbillon à quatre faces 1967, acier inox. et miroir (90,2x71,1x71,1) : USD 36 800 – NEW YORK, 9 mai 1996 : Ile de charbon 1969, cr. et marqueur/pap. (45,4x60,6) : USD 10 350 – NEW YORK, 10 nov. 1997 : Spiral Film Plan for Island of Broken Glass 1969, mine de pb/cart. (45x60,8) : USD 27 600.

SMITHWICK J. G.
XIXᵉ siècle. Actif dans la seconde moitié du XIXᵉ siècle. Américain.
Graveur sur bois.
Collaborateur de Frank French. Il travailla pour des revues.

SMITS Alexander
XVIIᵉ siècle. Actif au milieu du XVIIᵉ siècle. Hollandais.
Peintre.
Fils de Samuel Smits.

SMITS Eugène ou **Eugeen Joseph Henri**

Né le 22 mai 1826 à Anvers. Mort le 4 décembre 1912 à Bruxelles. xixᵉ-xxᵉ siècles. Belge.

Peintre de compositions mythologiques, sujets religieux, scènes de genre, portraits, paysages, natures mortes, fleurs, aquarelliste, graveur, dessinateur.

Fils d'un haut fonctionnaire, admirateur de Rubens et amateur d'art, qui s'occupa avec Willem Herreyns, de la restitution des œuvres emportées par Napoléon. Sa vocation ne fut pas contrariée, mais il fut plutôt un rêveur en quête d'un idéal de beauté qu'un réalisateur. Il avait pourtant reçu les conseils de probité artistique de François Navez, mais, malgré de très fréquents séjours à Paris, il ne profita pas de la leçon des Delacroix, Manet, ni des Impressionnistes.

Il participa en 1868, à la fondation de la Société libre des Beaux-Arts. Il figura au Salon des Artistes Français de Paris, obtenant une médaille de bronze en 1889, pour l'Exposition universelle. Son œuvre intitulée *La marche des saisons* fut exposée à la rétrospective : *L'Art belge ancien et moderne* qui eut lieu au Musée du Jeu de Paume à Paris, en 1923. On se souvient de cette *Marche des saisons*, œuvre maîtresse où il atteignit une fois son rêve de grâce.

[signatures manuscrites : E. Smils. / E. Smits / E. Smils]

Musées : Anvers : *Bonheur et malheur* – Bruxelles (Mus. des Beaux-Arts) : *La marche des saisons* – *Roma* – *Diane* – *Lansquenet blessé* – *Venise* – *Le jugement de Pâris* – *La lettre à Métella* – *Fleurs* – Gand : *Pietà* – Ixelles – Louvain.

Ventes Publiques : Paris, 1881 : *Jeune fille*, aquar. : FRF 600 – Paris, 6 avr. 1891 : *La sieste* : FRF 1 100 – Paris, 26 mars 1904 : *La lecture* : FRF 340 ; *La lettre à Métella* : FRF 760 – Paris, 1ᵉʳ mai 1940 : *Jeune italienne à l'orange* : FRF 200 – Paris, 4 mai 1942 : *Italia*, dess. à la pl. : FRF 200 – Bruxelles, 2 déc. 1950 : *Flore* : BEF 5 000 – Amsterdam, 23 avr. 1980 : *Portrait de jeune femme*, h/t (45x34) : NLG 3 600 – Bruxelles, 17 juin 1982 : *La chaste Suzanne* 1857 : BEF 75 000 – Londres, 25 mars 1988 : *Le marché des saisons*, aquar. (53x61) : GBP 2 750 – Amsterdam, 2 mai 1990 : *Cerises dans un plat sur un entablement de bois*, h/pan. (24x32) : NLG 4 025 – Lokeren, 28 mai 1994 : *Jeune femme*, h/pan. (46x36,5) : BEF 33 000 – New York, 9 jan. 1997 : *Jour de lessive*, h/t (45x57) : USD 8 625 – Lokeren, 6 déc. 1997 : *Sur la plage*, h/t (24,8x46,5) : BEF 90 000.

SMITS François ou **Frans Marcus**

Né en 1760 à Anvers. Mort le 15 mars 1833 à Anvers. xviiiᵉ-xixᵉ siècles. Hollandais.

Peintre de portraits.

Élève de l'Académie d'Anvers en 1779 et de A. B. de Quertenmont. Il vécut et mourut dans la misère. On cite de lui un portrait du peintre *Guillaume J. Herreyns*, conservé à Anvers.

SMITS Gaspar ou **Casparus**. Voir **SMITZ**

SMITS Hyacinthe

Né en 1866 à Bruxelles. xxᵉ siècle. Belge.

Peintre de paysages.

Bibliogr. : In : *Dictionnaire biographique illustré des artistes en Belgique depuis 1830*, Bruxelles, Arto, 1987.

SMITS Jakob ou **Jacobs**

Né le 9 juillet 1855 ou 1856 à Rotterdam. Mort le 15 février 1928 à Moll (Campine). xixᵉ-xxᵉ siècles. Actif puis naturalisé en Belgique. Hollandais.

Peintre de sujets religieux, genre, figures, portraits, intérieurs, paysages, graveur, pastelliste, aquarelliste. Tendance expressionniste.

Il a fréquenté les Académies des Beaux-Arts de Rotterdam, Bruxelles (sous la direction de Portaels), Munich, Vienne et Rome. En 1889, il se fixa à Achterbosch, en Campine anversoise, où il passa la plus grande partie de sa vie en solitaire dans le recueillement de sa retraite. Il obtint la nationalité Belge en 1902. Ce n'est que vers 1900 qu'il s'est consacré à la peinture s'étant jusque-là appliqué au dessin, au pastel et au fusain pour lesquels il fut talentueux. Dans sa gravure, il utilisait l'eau-forte. Jakob Smits a développé dans ses paysages, portraits et scènes d'intérieur un art de paysan, presque rustre de croyant simple. Toute sa vie, il a affectionné les scènes de la Bible, où les personnages sont chaussés de sabots et vêtus comme des fermiers. On retrouve dans son art, au métier d'ailleurs fort primitif d'aspect, presque expressionniste, comme un parfum de mysticisme et de la simplicité de moyens des arts paysans. Il procède par couches successives, qui s'achèvent en une surface rugueuse, telle celle qu'obtiennent les peintres en bâtiment. Les formes sont frustes, l'éclairage théâtral, mystérieux parfois, mais l'esprit s'en dégage.

Bibliogr. : In : *Dictionnaire universel de la peinture*, Le Robert, Paris, 1975 – in : *Dictionnaire biographique illustré des artistes en Belgique depuis 1830*, Bruxelles, Arto, 1987.

Musées : Anvers – Bruges – Bruxelles : *Fin de journée* – *Le père du condamné* – *Le symbole de la Campine* – *Mater Dolorosa* – Courtrai : *La Tricoteuse* – Gand : *Pietà* – Gand – Rotterdam : *La ville de Rotterdam, protectrice des Beaux-arts*.

Ventes Publiques : Bruxelles, 12 mai 1934 : *La femme au chien*, aquar. : BEF 8 000 ; *Maternité* : BEF 6 000 – Bruxelles, 11 déc. 1937 : *Les aveugles* : BEF 8 000 – Bruxelles, 25 mars 1938 : *Le moulin abandonné* : BEF 4 200 – Bruxelles, 17 et 18 mars 1939 : *Intérieur campinois* : BEF 3 200 ; *Femme au chien* : BEF 6 500 – Bruxelles, 15 avr. 1939 : *Le vieux moulin* : BEF 10 000 ; *Maternité*, dess. : BEF 2 100 – Bruxelles, 8 fév. 1950 : *No man's Land* 1918 : BEF 40 000 – Bruxelles, 21 oct. 1950 : *Près de la frontière* : BEF 36 000 – Bruxelles, 24 fév. 1951 : « *La rentrée des foins* » ou « *Le nuage* » 1901 : BEF 55 000 ; *La couture*, aquar. : BEF 8 500 – Bruxelles, 28 1951 : *L'éplucheuse de pommes de terre*, gche : BEF 17 000 ; *Les fileuses*, aquar. : BEF 12 000 – Bruxelles, 21 mai 1951 : *Femme assise*, dess. : BEF 2 000 – Bruxelles, 8 et 9 déc. 1965 : *Intérieur campinois* : BEF 650 000 – Anvers, 26 avr. 1966 : *Intérieur lumineux* : BEF 640 000 ; *Intérieur campinois*, aquar. : BEF 220 000 – Bruxelles, 23 et 24 avr. 1968 : *Intérieur campinois* : BEF 850 000 – Bruxelles, 12 oct. 1971 : *Grand paysage* : BEF 340 000 – Bruxelles, 24 oct. 1972 : *Paysage campinois* : BEF 240 000 – Anvers, 23 oct. 1973 : *Le nuage* : BEF 460 000 – Anvers, 2 avr. 1974 : *Portrait de femme*, past. : BEF 220 000 – Anvers, 19 oct. 1976 : *Petite église*, h/pan. (13x16) : BEF 55 000 – Breda, 26 avr. 1977 : *Le Père du condamné*, aquar. (40x29) : NLG 20 000 – Bruxelles, 26 oct. 1977 : *Le Moulin à Aghterbos* 1918, h/t (90x100) : BEF 425 000 – Anvers, 17 oct. 1978 : *Mater Amabilis*, aquar. (65x55) : BEF 600 000 – Lokeren, 13 oct 1979 : *Femme cousant dans un intérieur près d'un berceau*, fus., étude (19x24) : BEF 110 000 – Bruxelles, 24 oct 1979 : *Jeune paysanne rêveuse*, aquar. (68x50) : BEF 380 000 – Anvers, 8 mai 1979 : *Intérieur campinois*, h/t (80x100) : BEF 1 200 000 – Lokeren, 25 avr. 1981 : *Les Chaumières*, fus. (22x28) : BEF 45 000 – Lokeren, 16 oct. 1982 : *Marguerite*, h/t (73x60) : BEF 850 000 – Lokeren, 23 avr. 1983 : *Portrait*, sanguine (21x19) : BEF 65 000 – Bruxelles, 28 mars 1984 : *Femmes épluchant des pommes de terre*, aquar. (48x63) : BEF 440 000 – Anvers, 3 avr. 1984 : *L'enfant à la poupée*, h/t mar./pan. (133x108) : BEF 1 900 000 – Bruxelles, 27 mars 1985 : *Buste de jeune fille*, sanguine (12,5x11) : BEF 160 000 – Anvers, 21 oct. 1986 : *Le hameau* vers 1903, h/t (121x142) : BEF 2 000 000 – Lokeren, 5 mars 1988 : *Paysage*, h/t (27x28) : BEF 440 000 – Lokeren, 28 mai 1988 : *Malvina*, h/t (45x39) : BEF 480 000 – Lokeren, 8 oct. 1988 : *Jeune paysan*, h/pan. (23,3x19,5) : BEF 330 000 – Londres, 18 oct. 1989 : *Le moulin d'Haechterbroek*, h/t (59,5x59,5) : GBP 30 800 – Londres, 16 oct. 1990 : *Intérieur campinois*, h/t (69,8x75,5) : GBP 44 000 – Amsterdam, 6 nov. 1990 : *Le berceau*, h/t (40x50) : NLG 40 250 – Paris, 20 nov. 1991 : *L'enfant au béret*, h/t (36x28) : FRF 27 000 – Lokeren, 21 mars 1992 : *Intérieur avec un paysan et une jeune fille lisant*, craie noire (62x47) : BEF 500 000 ; *La couturière*, h/t (69x84) : BEF 1 250 000 – Amsterdam, 9 déc. 1992 : *Coucher du soleil sur la campagne en été*, h/t (69x93) : NLG 34 500 – Lokeren, 16 mai 1993 : *Portrait d'un jeune garçon (Boby)*, h/t (36x27,5) : BEF 380 000 – Amsterdam, 8 déc. 1993 : *Nuit claire*, h/pan. (26x28) : NLG 16 100 – Lokeren, 8 oct. 1994 : *Paysanne assise et caressant son chien*, cr. noir et past. (38x34) : BEF 260 000 – Lokeren, 7 oct. 1995 : *Malvina*, h/t/pan. (35,5x27,5) : BEF 440 000 – Lokeren, 9 mars 1996 : *Le jardinier*

Gust Loos, h/t (48x32) : BEF 480 000 – LOKEREN, 5 oct. 1996 : *Intérieur d'une étable*, aquar. (21,5x31) : BEF 170 000 – LOKEREN, 18 mai 1996 : *Intérieur de la région de Campine*, craie noire (20,5x25) : BEF 50 000 ; *Paysage estival avec une charrette de foin*, h/pan. (20,4x28) : BEF 160 000 – LOKEREN, 7 déc. 1996 : *Les Aveugles de la guerre 1918*, h/t (101x106,5) : BEF 1 700 000 – LOKEREN, 8 mars 1997 : *Naaister bij het raam (recto), Aardappelschilster (verso)*, craie (23x29) : BEF 33 000 ; *Moulins*, h/t (40x45) : BEF 460 000 – AMSTERDAM, 4 juin 1997 : *Les Deux Arbres*, h/pan. (53x58) : NLG 69 192 – AMSTERDAM, 1er déc. 1997 : *L'Adoration des Rois Mages 1905*, h/t (130x145) : NLG 141 600 – LOKEREN, 6 déc. 1997 : *Deux Enfants 1935*, cr. (22,5x18) : BEF 180 000.

SMITS Johan Gerard ou Jan Geerard
Né le 14 février 1823 à La Haye. Mort le 8 septembre 1910 à La Haye. XIXe-XXe siècles. Hollandais.
Peintre de genre, figures, paysages, aquarelliste.
Il étudia avec Salomon Leonardus Verveer.
MUSÉES : LA HAYE (Mus. mun.) : *Le banc des échevins dans la mairie de La Haye – Vue de Bergen, près d'Alkmaar – Joie de plage* – Une aquarelle.
VENTES PUBLIQUES : NEW YORK, 19 avr. 1977 : *Scène de patinage*, isor. (33,5x48,2) : USD 2 000 – AMSTERDAM, 28 fév. 1989 : *Village dans un paysage vallonné 1886*, h/pan. (19,5x30) : NLG 1 150 ; *Couple élégant parlant avec un cocher près de la poterne d'une ville 1841*, h/t (45x48,5) : NLG 5 750 – AMSTERDAM, 24 avr. 1991 : *Vue de Bergen près de Alkmaar 1893*, h/t (80x125) : NLG 4 370 – NEW YORK, 9 jan. 1991 : *Enfants près d'une maison au bord d'un canal en hiver 1853*, aquar./pap. (14,3x19,7) : USD 880 – AMSTERDAM, 18 fév. 1992 : *Vue du Groenburgwal à Amsterdam*, h/t (55x85) : NLG 2 875 – AMSTERDAM, 14-15 avr. 1992 : *Dans les dunes de Scheveningen 1908*, aquar. (26x44) : NLG 3 795 – AMSTERDAM, 28 oct. 1992 : *La petite laitière*, h/pan. (31x24,5) : NLG 4 600 – AMSTERDAM, 2-3 nov. 1992 : *Scène de ville*, aquar. (29,5x22,5) : NLG 3 450 – NEW YORK, 26 mai 1993 : *Le jour du marché*, h/t (81,9x59,1) : USD 5 750 – AMSTERDAM, 8 fév. 1994 : *Personnages sur un sentier dans les dunes avec des barques ancrées près de la côte au soleil couchant 1856*, h/t (44,5x48,5) : NLG 5 750.

SMITS Johannes ou Smidts
XVIIe siècle. Travaillant en 1660. Hollandais.
Peintre.
On cite de lui une nature morte et *Diogène avec la lanterne*.

SMITS Johannes
Né en 1916 à Amsterdam. XXe siècle. Hollandais.
Peintre.
Tenancier de café, il s'est mis seul à la peinture. Il peint des personnages dans leur intérieur, avec un souci narratif du détail presque ethnologique.
BIBLIOGR. : In : D. L. Gans : *Collection de la peinture naïve Albert Dorne*, catalogue, Pays-Bas, s.d.
VENTES PUBLIQUES : VERSAILLES, 28 nov. 1982 : *La corbeille de harengs*, h/t (48x57,5) : FRF 10 500.

SMITS Louis
Né à Anvers. XIXe siècle. Belge.
Peintre de genre, graveur.
Il fut élève de J. Ruyten. Il a réalisé des eaux-fortes. À rapprocher de SMETS Louis.
VENTES PUBLIQUES : LONDRES, 6 oct. 1989 : *Paysage hollandais avec des patineurs sur une rivière gelée 1860*, h/t (61,5x88) : GBP 30 800.

SMITS Marcel
Né en 1888 à Bruxelles. XXe siècle. Belge.
Peintre de portraits, figures, paysages, natures mortes. Polymorphe.
Il a été élève à l'Académie des Beaux-Arts de Bruxelles.
BIBLIOGR. : In : *Dictionnaire biographique illustré des artistes en Belgique depuis 1830*, Bruxelles, Arto, 1987.

SMITS Nicolas ou Johannes
Né en 1672 à Breda. Mort en 1731. XVIIe-XVIIIe siècles. Hollandais.
Peintre d'histoire et portraitiste.
Il travailla au château Houselardyk et à La Haye. Ses ouvrages sont rares.

SMITS Rémi
Né en 1921 à Ixelles. XXe siècle. Belge.
Peintre, dessinateur, peintre de cartons de tapisseries, mosaïques, vitraux, peintre de compositions murales.

Il a étudié à l'Académie de Bruxelles.
BIBLIOGR. : In : *Dictionnaire biographique illustré des artistes en Belgique depuis 1830*, Bruxelles, Arto, 1987.

SMITS René
Né en 1925 à Anvers. XXe siècle. Hollandais.
Sculpteur, dessinateur.
Il a étudié à l'Académie des Beaux-Arts d'Anvers. Il enseigne le dessin à l'Académie de Malines et la sculpture à l'Académie Saint-Nicolas.
Abstraite, sa sculpture fait néanmoins toujours référence à la réalité, les formes créées étant volontiers anthropométriques. Il joue de simplifications et tend à une certaine pureté de la ligne courbe, profitant ainsi de la leçon d'Arp. Il pratique également le dessin, non comme une ébauche, mais comme un mode d'expression autonome.

SMITS Samuel Pietersz ou Smit
Mort en 1652. XVIIe siècle. Actif à La Haye. Hollandais.
Peintre d'histoire et portraitiste.
Père d'Alexander Smits. Dans la gilde de La Haye en 1650. Le Musée de l'Ermitage de Leningrad possède de lui *Allégorie de la Fortune*.

SMITS Theodor. Voir SMITZ Gaspar

SMITSEN Arnold ou Smitsens ou Smytsens ou Smetsens
Né vers 1687 à Liège. Mort le 27 avril 1744 à Liège. XVIIIe siècle. Éc. flamande.
Peintre de natures mortes.
Il peignit des trophées de chasse.
VENTES PUBLIQUES : PARIS, 4 mai 1945 : *Nature morte au gibier dans un paysage* : FRF 5 300.

SMITTERS Anna de. Voir SMYTERS

SMITZ Gaspar ou Smith ou Smits Theodor, appelé aussi Theodorus Hartcamp
Né vers 1635. Mort vers 1707 ou 1689 à Dublin. XVIIe siècle. Éc. flamande.
Peintre de compositions religieuses, portraits, natures mortes, graveur.
De La Haye, il vint en Angleterre peu après la restauration de Charles II et y fut surnommé « Magdalen Smith » à cause des nombreux tableaux de Madeleine qu'il aimait peindre. Il alla en Irlande et acquit la célébrité. Il eut pour élèves Maubert et Gawdy d'Exeter. Il a gravé quelques estampes originales.

MUSÉES : BERLIN : *Nature morte aux écrevisses, huîtres, etc.* – COLOGNE (coll. Peltzer) : *Nature morte*.
VENTES PUBLIQUES : LONDRES, 18 mai 1990 : *Nature morte avec un citron pelé, un coquillage, du raisin et des pêches autour d'un verre*, h/pan. (34,2x46,4) : GBP 13 750.

SMMER Christoph
XVIe siècle. Actif vers 1536 ou 1540. Allemand.
Graveur.
Cité par Ris-Paquot.

SMOCZYNSKI Mikolaj
Né en 1955 à Lublin. XXe siècle. Polonais.
Artiste, créateur d'installations.
Il a étudié à l'École des arts plastiques de Lodz, à l'Université de Lublin et à l'Académie des Beaux-Arts de Varsovie.
Il montre ses œuvres dans des expositions individuelles à Varsovie, Lodz et Lyon (galerie Ollave), de même : 1991, Art Gallery San Diego State University ; 1991, galerie Wschodnia, Lodz.
Son travail consiste à révéler la mémoire des murs en mettant à jour les couches de peintures anciennes, la facture de cette « peau » en de grands tableaux de format rectangulaire.

SMOGERER Wendel
XVe siècle. Actif à Görlitz, de 1488 à 1494. Allemand.
Peintre.

SMOKOWSKI Franciszek
Mort vers 1840 à Dubosnia. XIXe siècle. Polonais.
Sculpteur et peintre.

Élève de l'École d'Art de Vilno (Vilnius). Il exécuta des peintures et des sculptures décoratives dans le château de Vilno et le Palais Dubosnia de cette ville.

SMOKOWSKI Wincenty
Né vers 1797 à Vilno (Vilnius). Mort le 19 février 1876 à Krykiany. xixe siècle. Polonais.
Peintre, graveur sur bois, lithographe et écrivain d'art.
Il fit ses études à Vilno et à Saint-Pétersbourg. Il a ressuscité la gravure sur bois en Pologne.
Musées : Cracovie (Mus. Nat.) : Plusieurs Dessins – Lemberg (Gal. Nat.) : *Portrait d'un homme en costume polonais* – Posen (Mus. Mielzynski) : *Portrait de J. I. Kraszewski et de K. W. Wojcicki* – Varsovie (Mus. Nat.) : *Le lac de Troki avec ruines.*

SMOL Bernard
Né en 1897. Mort en 1969. xxe siècle. Français.
Peintre. Tendance néo-impressionniste.
Artiste de la lignée néo-impressionniste, il donne, dans des coloris chatoyants, des peintures à l'éclat d'émail, dont les thèmes sont le plus souvent des scènes peuplées de personnages de rêve : arlequins, danseuses, clowns, poètes et bohémiens, figures mystiques, errant dans le décor des parcs aux profonds ombrages. Cet artiste a souvent été comparé à Monticelli. Pour la gamme des tons à la fois étincelants et sourds, pour la qualité précieuse de la matière et la fantaisie des sujets, on reconnaît à ses œuvres un grand pouvoir d'évaluation.
Ventes Publiques : Paris, 28 déc. 1949 : *Aux courses* : FRF 4 300 – Versailles, 10 déc. 1989 : *Paysage aux grands arbres,* h/t (100x73) : FRF 3 800.

SMOLDERS Michel
Né en 1929 à Ixelles. xxe siècle. Belge.
Sculpteur. Tendance abstraite.
Il sculpte le bois, la pierre (granit) et le bronze. Son art ressortit à une abstraction organique.

SMOLDERS Paul
Né en 1921. xxe siècle. Belge.
Peintre de figures, portraits, aquarelliste, dessinateur.
Il traite souvent des portraits d'enfants et fillettes.

P. Smolders

Ventes Publiques : Lokeren, 13 mars 1976 : *Enfant jouant,* h/t (55x45) : BEF 80 000 – Lokeren, 5 nov. 1977 : *Portrait d'enfant,* h/t (55x45) : BEF 65 000 – Lokeren, 17 févr 1979 : *Enfant avec fleurs,* h/t (60x50) : BEF 70 000 – Lokeren, 25 avr. 1981 : *Fillette assise,* fus. (41x31) : BEF 33 000 – Lokeren, 15 oct. 1983 : *Fillette assise,* craie de coul. et aquar. (85x65) : BEF 45 000 – Lokeren, 20 oct. 1984 : *Jeune fille,* past. (76x54) : BEF 50 000 – Lokeren, 5 mars 1988 : *Terrasse,* h/t (50x60) : BEF 95 000 – Lokeren, 23 mai 1992 : *Fillette en manteau,* aquar. (53x30) : BEF 26 000 – Lokeren, 5 déc. 1992 : *Fillette avec des fleurs,* h/t (50x40) : BEF 85 000 – Lokeren, 4 déc. 1993 : *Terrasse,* h/t (45x50) : BEF 80 000 – Lokeren, 11 mars 1995 : *Enfant au chapeau,* h/t (40x35) : BEF 85 000.

SMOLIK Vincenc Rupert
Né le 18 octobre 1857 à Sychrov. Mort le 30 juin 1902 à Prague. xixe siècle. Tchécoslovaque.
Sculpteur.
Élève de l'Académie de Munich. Il travailla à Prague dès 1887.

SMOLKO Janek
xve siècle. Travaillant à Cracovie vers 1466. Polonais.
Peintre.

SMOLKY Athanase ou Athanasius
Né en 1775 à Komorn. xixe siècle. Hongrois.
Miniaturiste.
On le trouve à Paris en 1811. Il peignit des portraits.

SMONT. Voir aussi SMOUT

SMONT Lucas I ou Smout
Né le 3 février 1620 à Anvers. Mort début 1674 à Anvers. xviie siècle. Éc. flamande.
Peintre d'histoire, portraits.
Père de Lucas II Smont, il fut l'élève de Lucas Wolfaert en 1631 ; il devint maître en 1653 et épousa en 1654 Anna Maria Tyssens.

L·Smout.

SMONT Lucas II ou Smout
Né le 27 février 1671 à Anvers. Mort le 8 avril 1713 à Anvers. xviie-xviiie siècles. Éc. flamande.

Peintre de genre, paysages animés, paysages, marines, architectures, dessinateur.
Fils de Lucas I Smont, il fut l'élève de Hendrick Van Minderhout en 1685.
Musées : Anvers : *Plage de Scheveningen* – Dijon : *Marché aux poissons* – Dresde : *Port de mer près d'un golfe* – *Mendiant à la porte de l'église* – Schwerin : *Marine,* deux fois.
Ventes Publiques : Paris, 17 et 18 mars 1927 : *Route animée de figures et d'animaux près d'un village,* pl. : FRF 280 – Hambourg, 7 juin 1979 : *Scène de bord de mer,* h/pan. (20,2x21,6) : DEM 3 200 – Copenhague, 28 avr. 1981 : *Réjouissances villageoises,* h/pan. (21x28,5) : DKK 27 000 – Londres, 9 avr. 1986 : *Vue imaginaire de Paris animée de personnages sur les bords de la Seine,* h/t (20x28) : GBP 4 000 – Paris, 13 avr. 1992 : *Marché aux poissons,* h/t (39x51,5) : FRF 7 500 – New York, 1994 : *Paysage côtier avec des pêcheurs vendant leur prise sur la grève et des barques par temps calme au fond,* h/t (41x54) : USD 3 450 – Paris, 16 juin 1995 : *Le Repos près de la cascade,* h/pan. de chêne (33x27) : FRF 5 000.

SMORENBERG Dirk
Né le 4 septembre 1883 à Alkmaar. Mort en 1960. xxe siècle. Hollandais.
Peintre de paysages.
Ventes Publiques : Amsterdam, 12 déc. 1990 : *Un bateau sur l'eau,* h/t (90x60) : NLG 2 760 – Amsterdam, 17 sep. 1991 : *Nénuphars,* h/t (50,5x40) : NLG 1 150 – Amsterdam, 12 déc. 1991 : *Vue du lac Léman 1912,* h/t (65x90) : NLG 17 250 – Amsterdam, 18 fév. 1992 : *Nénuphars,* h/t (42x65) : NLG 6 900 – Amsterdam, 21 mai 1992 : *Nénuphars,* h/t (54x73) : NLG 8 625 – Amsterdam, 9 déc. 1992 : *Paysage d'hiver,* h/t (45,5x72,5) : NLG 7 475 – Amsterdam, 10 déc. 1992 : *Paysage aux nénuphars avec Hilversum au lointain,* h/t (50x60) : NLG 3 450 – Amsterdam, 11 fév. 1993 : *Un chalet de montagne en hiver 1929,* h/t (41x60) : NLG 4 830 – Amsterdam, 27-28 mai 1993 : *Paysage d'hiver,* h/t (40,5x50,5) : NLG 3 910 ; *Nature morte d'anémones,* h/t (55,5x66) : NLG 4 600 – Amsterdam, 14 juin 1994 : *Nénuphars,* h/t (59x60) : NLG 8 050 – Amsterdam, 31 mai 1995 : *Nénuphars 1958,* h/t (72,5x92) : NLG 5 192 – Amsterdam, 19-20 fév. 1997 : *Nénuphars,* h/t (50x45) : NLG 4 843 – Amsterdam, 2-3 juin 1997 : *La Forêt,* h/t (46x73) : NLG 5 310 – Amsterdam, 2 juil. 1997 : *Une rangée d'arbres dans un paysage de polder,* h/t (37,5x47) : NLG 10 955.

SMORROFF. Voir SOUVAROFF

SMOUGLEVITCH. Voir SMUGLEVITCH

SMOUKROVITCH Piotr
Né en 1928 à Leningrad. xxe siècle. Russe.
Peintre de compositions à personnages.
Il fréquenta l'Institut Répine de l'Académie des Beaux-Arts de Leningrad où il étudia avec B. Ioganson. Il devint membre de l'Association des Peintres de Leningrad et fut nommé Peintre émérite d'URSS. Il participe de façon permanente aux expositions de Moscou et de Saint-Pétersbourg.
Musées : Iaroslavl (Mus. d'Art Russe) – Kharkov (Mus. des Beaux-Arts) – Kiev (Gal. Nat.).
Ventes Publiques : Paris, 25 nov. 1991 : *Les révisions 1953,* h/t (63x80) : FRF 11 000 – Paris, 27 jan. 1992 : *Les funérailles de Lénine,* h/t (58,8x111,2) : FRF 5 000 – Paris, 25 jan. 1993 : *Sur le Dniepr,* h/t (84x109,5) : FRF 4 800.

SMOUKROVITCH Vitold
Né en 1967 à Leningrad (aujourd'hui Saint-Pétersbourg). xxe siècle. Russe.
Peintre.
Il est entré en 1987 à l'Institut Repine et travaille dans l'atelier de B. Ougarov.
Ventes Publiques : Paris, 27 jan. 1992 : *Sur le balcon,* h/t (60,2x70,1) : FRF 5 600.

SMOUT Dominikus
xviie-xviiie siècles. Actif à Anvers. Éc. flamande.
Peintre d'histoire.
Fils de Lucas I Smont et élève de Godefried Maes.
Ventes Publiques : Paris, 13 déc. 1982 : *L'orfèvre ; L'avare et ses trésors,* h/t, une paire (65x81) : FRF 28 600 – Paris, 7 nov. 1984 : *L'orfèvre ; L'avare et ses trésors,* h/t, deux pendants (64,5x80) : FRF 65 000 – Londres, 24 mai 1985 : *L'atelier de l'artiste,* h/t (68x83,8) : GBP 3 500 – New York, 3 oct. 1996 : *Personnages entourés d'objets précieux dans un intérieur élégant,* h/t (68x85,7) : USD 6 900.

SMOUT Lucas. Voir SMONT Lucas I et II

SMOUT Vuillequin, Willequin, Willem ou **Gauthier** ou **Semonst** ou **Smont**
XIVᵉ siècle. Éc. flamande.
Sculpteur de sujets religieux.
Assistant de Claus Sluter à la chartreuse de Champmol, il travaillait à Bruxelles dans la seconde moitié du XIVᵉ siècle. On le trouve à Malines en 1385.

SMUGGLER PARKER. Voir **PARKER Henry Perle**

SMUGLEVITCH Antoni
Né vers 1740. Mort vers 1810 à Vilno (Vilnius). XVIIIᵉ-XIXᵉ siècles. Polonais.
Peintre.
Fils et élève de Lucasz Smuglevitch. Il peignit surtout des décorations murales pour le roi Stanislas Auguste. Le Musée Mielzynski de Posen conserve de lui des paysages avec des ruines et le Musée National de Varsovie, des dessins.

SMUGLEVITCH Feliks Fedorovitch ou **Smouglevitch**
XIXᵉ siècle. Actif au milieu du XIXᵉ siècle. Russe.
Peintre d'histoire.
Élève de l'Académie de Saint-Pétersbourg de 1847 à 1852.

SMUGLEVITCH Franciscus ou **Franciszek** ou **Francissek** ou **Smuglewicz**
Né le 6 octobre 1745 à Varsovie. Mort le 18 septembre 1807 à Vilno (Vilnius). XVIIIᵉ siècle. Polonais.
Peintre.
Fils de Lucasz Smuglevitch. Il fit ses études avec Czechovitch. En 1763, il se rendit à Rome, et y travailla avec Mengt. Il obtint le premier prix à l'Académie de San Luca. En 1785, il retourna en Pologne, rappelé par le roi Stanislas Auguste. Il peignit sur commande du roi pour plusieurs églises. Plus tard, il se rendit à Vilno où il fit plusieurs tableaux d'histoire et religieux. En revenant à Varsovie, il ouvrit une école de peinture. En 1797 il fut nommé professeur de l'Académie de Vilno, et en 1800, il fut invité à Saint-Pétersbourg par l'empereur Paul pour décorer le palais Saint-Michel. Un *Portrait* de ce peintre figurait à l'Exposition d'Art Polonais ouverte, en 1921, au Salon de la Société Nationale des Beaux-Arts.
MUSÉES : CRACOVIE (Mus. Nat.) : *La bataille de Chotzim en 1673* – *Le roi Stanislas Auguste au tribunal de Lublin* – *Paysans polonais à table* – LEMBERG (Mus. Lubomirski) : *Les ambassadeurs persans devant le sultan du Maroc* – *Les ambassadeurs scythes chez Darius* – POSEN (Mus. Mielzynski) : *Paysans polonais à table* – *Le serment de Kosciuszko à Cracovie* – *Deux scènes de genre italien* – VARSOVIE (Mus. Nat.) : *Victoire d'Alexandre sur Darius* – *Deux scènes de la légende de saint Basile* – *L'évêque J. S. Gedroyé* – *La famille K. Prozor*.
VENTES PUBLIQUES : LONDRES, 16 avr. 1982 : *Portrait of Philip Yorke, 3rd Earl of Hardwicke with Colonel Wettenstein*, h/t (56x45,6) : GBP 8 500.

SMUGLEVITCH Josef
Né en 1784. XIXᵉ siècle. Polonais.
Dessinateur.
Fils de Philippe Smuglevitch et élève de Franciscus Smuglevitch à Vilno (Vilnius).

SMUGLEVITCH Konstanty
Né vers 1755 (?). XVIIIᵉ siècle. Polonais.
Peintre.
Fils de Lucasz Smuglevitch. Il travailla à Thorn et peignit surtout des vues. Le Musée National de Varsovie conserve de lui *L'arrivée des Dominicains à Thorn au* XVIIᵉ siècle.

SMUGLEVITCH Lucasz ou **Lukasz**
Né en 1709 en Pologne. Mort le 26 octobre 1780 à Varsovie. XVIIIᵉ siècle. Polonais.
Peintre, surtout à fresque.
Il fut nommé peintre à la cour du roi Auguste III. Il fit des portraits et des panneaux décoratifs. Père d'Antoni, Franciscus, Lucien, Philippe et Konstanty Smuglevitch.

SMUGLEVITCH Lucien ou **Lucjan** ou **Smugleviez**
Né vers 1750 (?). XVIIIᵉ siècle. Actif à Varsovie. Polonais.
Peintre.
Fils et élève de Lucasz Smuglevitch. Vers 1794, il fut invité au palais de la princesse Isabelle Lubomirski à Lancut, et y exécuta plusieurs œuvres. Il décora à la fresque quelques plafonds au palais. Il peignit pour l'église de Lancut et aussi pour d'autres églises du pays.

SMUGLEVITCH Philippe ou **Filip**
Né vers 1752 (?). XVIIIᵉ siècle. Polonais.

Peintre.
Fils de Lucasz Smuglevitch. Il peignit des fresques.

SMULLYAN SLOAN Robert
Né en 1915 à New York. XXᵉ siècle. Américain.
Peintre de genre, dessinateur.
Il fut élève du City College of Art de New York, diplômé en 1936. Il poursuivit ses études en art et histoire de l'art à l'Institut des Beaux-Arts de New York. À partir de 1940, il a débuté sa carrière commerciale d'artiste. Il a donné des illustrations aux Time, Coronet et Colliers. Durant la période de guerre, il a mis ses capacités artistiques au service de l'armée. Il participe à des expositions collectives, Corcoran Biennial, Carnegie International. Il expose individuellement, notamment à New York et, en 1999, à l'Instituto de Bellas Artes de S. Miguel de Allende (Mexique).
Depuis 1946, il a mené une carrière de portraitiste et de peintre de scènes de genre. Il peint dans une technique volontairement inspirée des « bambochades » hollandaises du XVIIᵉ siècle.

SMUTH Tomas Valentin. Voir **SCHMUTH**

SMUTNY Joseph S.
Né en 1835 en Bohême. Mort le 15 janvier 1903 à New York. XIXᵉ siècle. Américain.
Portraitiste.
Il fit ses études à Vienne et s'établit à New York vers 1888.

SMUTNY Oldrich
Né le 17 juin 1925 à Debr (près de Mlada Boleslav, Bohême). XXᵉ siècle. Tchécoslovaque.
Peintre.
Il fut élève de diverses écoles d'art à Prague, jusqu'en 1954. Il vit et travaille à Prague.
Il a participé à des expositions de groupe de la jeune peinture tchécoslovaque. Il montre ses œuvres dans des expositions personnelles à Prague, depuis 1957.
Il pratique un art essentiellement graphique, au tracé aérien, directement inspiré de la calligraphie extrême-orientale.

SMUTZ J. R.
Peintre de portraits.
Cité dans le *Art Prices Current*.
VENTES PUBLIQUES : LONDRES, 5 déc. 1910 : *Portrait de l'acteur William Penkethman* : GBP 6.

SMYBERT John. Voir **SMIBERT**

SMYTERE Jan de
Né à Gand (?). Mort avant le 6 août 1528 à Gand (?). XVIᵉ siècle. Éc. flamande.
Sculpteur de monuments, statues.
Il travailla pour les églises de Gand. Probablement identique à Jehan Semettre, sculpteur à Lille. Il exécuta des tombeaux, des bas-reliefs et des statues, mais aucun ouvrage de cet artiste n'a été conservé.

SMYTERS Anna de ou **Smytere** ou **Smijters**
XVIᵉ siècle. Active à Gand. Hollandaise.
Miniaturiste.
Élève et épouse de Jan de Heere. Elle eut pour fils Lucas de Heere.

SMYTH. Voir aussi **SMITH**

SMYTH Coke
XIXᵉ siècle. Actif à Londres. Britannique.
Peintre.
Il exposa à la Royal Academy de Londres de 1842 à 1867.

SMYTH Daniel Kinahan
Né en 1811. Mort le 2 septembre 1871 à Dublin. XIXᵉ siècle. Irlandais.
Paysagiste.

SMYTH Emily R.
XIXᵉ siècle. Britannique.
Peintre de genre, de paysages et d'animaux.
Elle travailla à Ipswich et exposa à Londres de 1850 à 1874.
VENTES PUBLIQUES : LONDRES, 12 mars 1969 : *Paysage* : GBP 500.

SMYTH Hervey
XVIIIᵉ siècle. Britannique.
Peintre de marines, dessinateur.
Cet officier se consacra en amateur à la peinture.
MUSÉES : LONDRES (Nat. Gal. of Portraits) : *Portrait du général James Wolfe*.

Ventes Publiques : Copenhague, 25-26 avr. 1990 : *Marine avec un bâtiment à voiles près de la côte*, h/t (67x92) : **DKK 8 200.**

SMYTH John. Voir aussi SMITH

SMYTH John Talfourd
Né en 1819 à Edimbourg. Mort le 18 mai 1851 à Edimbourg. xix^e siècle. Britannique.
Graveur.
Élève de William Allan.

SMYTH Olive Carleton
Née le 11 décembre 1882 à Glasgow. xx^e siècle. Britannique.
Peintre, décorateur.
Elle vécut et travailla à Cambuslang.
Musées : Tokyo – Toronto.
Ventes Publiques : Londres, 9 déc. 1980 : *Guardians*, gche/ parchemin mar./cart. (32x24) : **GBP 720** – Glasgow, 19 avr. 1984 : « *The seventh day* », aquar. gche et argent (43,1x71,1) : **GBP 1 300.**

SMYTH William ou William Henry, captain
Né le 12 novembre 1813 à Dublin. Mort le 5 mars 1878 à Londres. xix^e siècle. Irlandais.
Paysagiste amateur et écrivain.
Ventes Publiques : Londres, 18 mars 1982 : *On the Point of Portsmouth* 1857, aquar. et cr. (30,5x45,5) : **GBP 750** – Londres, 24 avr. 1986 : *Paysages de Suisse et d'Italie* 1860-1861, aquar./ traits cr., album de vingt-neuf pages (27x38) : **GBP 1 450.**

SMYTHE Francisco
xx^e siècle. Chilien.
Artiste. Conceptuel.
Il se sert dans son travail de documents photographiques et de textes.
Bibliogr. : Damian Bayon, Roberto Pontual : *La Peinture de l'Amérique latine au xx^e siècle*, Menges, Paris, 1990.

SMYTHE H.
xix^e siècle. Britannique.
Peintre de paysages, paysages d'eau.
On connaît de cet artiste actif au début du 19^e siècle*Vue de la rivière Usk à Brecon en Galles du Sud* qu'il exposa à la Royal Academy en 1845.
Ventes Publiques : Londres, 8 avr. 1992 : *Paysage de la vallée de Towy*, h/t (70x90) : **GBP 5 280.**

SMYTHE Lionel Percy ou Smithe
Né le 4 septembre 1839 à Londres. Mort le 10 juillet 1918. xix^e-xx^e siècles. Britannique.
Peintre de genre, figures, paysages, aquarelliste, dessinateur.
Il fut associé de la Royal Scottish Academy et membre de la New Water-Colours Society. Il exposa à Londres, notamment à la Royal Academy et à Suffolk Street, à partir de 1860. Il figura aux expositions de Paris, où il obtint la médaille de bronze en 1889 (Exposition universelle) et la médaille d'argent en 1900 (Exposition universelle).
Musées : Glasgow : *Enfants revenant de l'école* – Liverpool : *Dans le champ de blé* – Londres (Tate Gal.) : *Germinal* – Melbourne : *Les gagneurs de pain.*
Ventes Publiques : Londres, 30 avr. 1910 : *Le champ dans sa robe d'or* 1884 : **GBP 120** – Londres, 11-14 nov. 1922 : *La bergère* : **GBP 38** – Londres, 22 juin 1923 : *Dans les champs de blé* : **GBP 31** – Londres, 16 mai 1924 : *Jeune pêcheuse*, dess. : **GBP 35** – Londres, 8 oct. 1924 : *Wimereux*, dess. : **GBP 26** – Londres, 28 nov. 1924 : *Retour des glaneurs*, dess. : **GBP 29** ; *Playmates*, dess. : **GBP 16** – Londres, 17 juin 1927 : *Dans les bois*, dess. : **GBP 29** – Londres, 12 mars 1974 : *Jeune femme sur une péniche* 1872 : **GBP 320** – New York, 2 mai 1979 : *Paysage d'hiver* ; *Paysage d'été*, h/t, une paire (30,6x45,8) : **USD 5 750** – Londres, 21 juil. 1981 : *Pêcheurs de Boulogne* 1893, impression, aquar. et cr. avec reh. de blanc (42,5x80) : **GBP 4 200** – Londres, 25 jan. 1988 : *Fruit d'amour* 1910, aquar. (79x56) : **GBP 8 800** – Amsterdam, 24 avr. 1991 : *Enfant nourrissant des pigeons dans une cour de ferme*, aquar./pap./cart. (18x19) : **NLG 1 840** – New York, 21 mai 1991 : *Paysage du Gloucestershire*, h/pan. (54,8x90,1) : **USD 3 740** – New York, 16 juil. 1992 : *Boutons d'or et marguerites* 1883, aquar. et gche/pap./cart. (21,3x31,1) : **USD 1 100** – Londres, 27 mars 1996 : *Cueillette de fleurs des champs*, h/t (35x25) : **GBP 5 750** – Londres, 6 nov. 1996 : *Laura* 1907, aquar. avec reh. de gche (24x15) : **GBP 1 725.**

SMYTHE Richard
Né le 13 février 1863 à Cromford. xix^e siècle. Britannique.

Peintre de portraits, graveur au burin, à la manière noire.
Il travailla à Londres.

SMYTHE Thomas, dit Smythe de Ipswich
Né en 1825. Mort en 1902, 1906 ou 1907. xix^e-xx^e siècles. Britannique.
Peintre de scènes de genre, paysages animés.
Il ne figure pas sur le dictionnaire de Algernon Graves recensant tous les exposants de la Royal Academy depuis la fondation en 1769 jusqu'en 1904, ni sur celui de la Royal Scottish Academy de 1826 à 1990. Il semble donc ne s'être guère manifesté de son vivant. Essentiellement connu par ses œuvres nombreuses proposées en ventes publiques depuis quelques décennies.
Ses peintures traitent des thèmes familiers, souvent proches de ceux qui ont fait la popularité des estampes anglaises du xix^e siècle.

Ventes Publiques : Londres, 29 juin 1976 : *Le marché aux chevaux*, h/t (67x104) : **GBP 2 000** – Londres, 2 oct 1979 : *Le piège à moineaux*, h/t (29x44) : **GBP 2 800** – Londres, 29 oct. 1981 : *La Bataille de boules de neige*, h/pan. (29,5x54) : **GBP 5 800** – Londres, 6 mai 1983 : *Paysans, âne et chevaux devant la ferme*, h/t (50,8x76,8) : **GBP 4 000** – Londres, 10 juil. 1985 : *A village at the ferry crossing*, h/t (49x74) : **GBP 10 000** – Londres, 1^er oct. 1986 : *carriole arrêtée devant une auberge, en hiver*, h/pan. (33x61) : **GBP 13 000** – Londres, 15 juin 1988 : *Le repos du laboureur*, h/t (30,5x40,5) : **GBP 1 760** – Londres, 23 sep. 1988 : *Jour de grand vent*, h/pan. (27,5x37) : **GBP 3 740** – Londres, 27 sep. 1989 : *L'Auberge du Cygne Blanc* ; *La Cabane du bûcheron*, h/t, une paire (chaque 30,5x46) : **GBP 7 920** – Londres, 31 oct. 1990 : *Voyageur devant l'auberge du Cygne Noir*, h/pan. (30x39) : **GBP 1 100** – Londres, 13 fév. 1991 : *Repos au bord du chemin*, h/t. (17x20,5) : **GBP 825** – Londres, 3 juin 1992 : *À l'entrée du cottage*, h/t (23x33) : **GBP 7 700** – New York, 5 juin 1992 : *La pause de midi*, h/t (45,7x61) : **USD 8 250** – Londres, 25 mars 1994 : *Scène de village en Anglia*, h/t (38,7x54) : **GBP 2 530** – Londres, 10 juil. 1996 : *Campement de gitans avec des ânes et des chevaux*, h/cart. (25,5x38,5) : **GBP 1 725** – Londres, 7 juin 1996 : *En route pour le marché*, h/pan. (29,8x44,5) : **GBP 6 900** – Londres, 14 mars 1997 : *Le Repos du fermier* ; *Le Retour du marché*, h/t, une paire (chaque 46,1x61,3) : **GBP 8 970** – Londres, 5 nov. 1997 : *En route pour le marché*, h/t (30,5x46) : **GBP 3 450.**

SMYTSENS Arnold. Voir SMITSEN

SNABILLE Maria Geertruida ou Geertruida ou Snabilie
Née en 1776. Morte le 7 février 1838 à Haarlem. xix^e siècle. Hollandaise.
Peintre de fleurs et fruits.
Elle fut la femme de Pieter Bartholomeusz Barbiers.
Ventes Publiques : Vienne, 14 sep. 1976 : *Bouquet de fleurs* 1838, h/t (63,5x51) : **ATS 250 000.**

SNACK Johan
xviii^e siècle. Actif à Stockholm de 1782 à 1783. Suédois.
Dessinateur et graveur au burin.
Il grava des portraits.

SNAFFLES, pseudonyme de Payne Charles Johnstone
Né en 1884. Mort en 1964. xx^e siècle.
Peintre aquarelliste.

Ventes Publiques : Londres, 1^er mars 1983 : *The soldiers*, aquar. et cr. reh. de blanc/pap. gris (52x66) : **GBP 1 200** – Londres, 9 juin 1994 : *Le plus joli coin d'Europe*, aquar. et cr. noire, une paire (22,5x43) : **GBP 14 375** – New York, 11 avr. 1997 : *La Grande Coupe militaire en or de 1911*, aquar., gche et craie noire sur traces bleues (45,1x63,5) : **USD 9 200.**

SNAGG Thomas
Né le 28 février 1746 à Londres. Mort le 1^er février 1812 à Dublin. xviii^e-xix^e siècles. Irlandais.

Acteur, portraitiste, miniaturiste et paysagiste amateur.
Il peignit à Saint-Pétersbourg un *Portrait miniature de Catherine II*.

SNAPHAEN Abraham de ou Schnaphan, Snaphaan, Snaphan

Né le 2 novembre 1651 à Leyde. Mort le 1er septembre 1691 à Dessau. XVIIe siècle. Hollandais.

Peintre d'histoire, scènes de genre, portraits.

Il était peintre de la cour de Dessau.

Musées : BERLIN (Mus. Kaiser Friedrich) : *La toilette* – DESSAU : *Le prince Johann Georg Ier d'Anhalt et sa femme* – HELSINKI : *Portrait d'homme en robe de chambre.*

Ventes Publiques : VIENNE, 15 juin 1971 : *Jeune femme au perroquet* : ATS 45 000.

SNAYERS. Voir aussi SNYDERS et SNEYERS

SNAYERS Eduaert

XVIIe siècle. Actif dans la première moitié du XVIIe siècle. Éc. flamande.

Peintre de batailles.

Il travailla à Anvers de 1616 à 1659. Probablement frère de Pieter Snayers.

SNAYERS Hendrik. Voir SNYERS

SNAYERS Pieter ou Peeter

Baptisé à Anvers le 24 novembre 1592. Mort en 1667 à Bruxelles. XVIIe siècle. Éc. flamande.

Peintre de genre, batailles, scènes de chasse, portraits, paysages.

Élève de Sébastien Vranx, maître à Anvers en 1613, il épousa en 1618 Anna Schut. Il entra en 1628 dans la gilde de Bruxelles. Il fut peintre de la cour d'Isabelle, du cardinal Infant Ferdinand, de Leopold Guillaume, de Don Juan d'Autriche et travailla pour le prince Piccolomini. Il a peint aussi des portraits sur commande et des sujets picaresques. Il eut pour élève A. F. Van der Meulen, qui continua si brillamment la grande tradition de la peinture de batailles.

Si Snayers devait fixer sur la toile l'ordonnance des batailles gagnées par ses puissants protecteurs, il aimait aussi à peindre des scènes de chasse et même des paysages, forêts ou effets de neige, montrant dans ces œuvres qu'il aurait pu, dans d'autres circonstances, aspirer à un art plus large et plus universel que la seule spécialité des batailles, spécialité dans laquelle il prouva amplement ses dons de peintre par la clarté de l'exposition, l'aisance des mouvements et un sens certain de la poétique grandeur du panorama. Peut-être par nécessité historique, le détail est respecté, jusqu'au bouton d'uniforme, sans aucunement nuire à l'ensemble.

(signatures manuscrites)
£1667
-Prrrer· sinayers ·c·i· Pictor
Petrvs Snayers·Pictor
del Sᵗᶜ·i· anno 1650

Musées : AIX : *Scène de brigandage – Le retour de la chasse* – AMSTERDAM : *Vue d'une bataille – Siège de Gulik ?* – ANVERS : *Bataille de Calloo – Entrée solennelle du prince cardinal Ferdinand d'Autriche à Anvers le 17 avril 1635* – BERLIN : *Chasse en forêt et voyageur* – BRUXELLES : *Batailles de la Montagne Blanche, de Wimpfen, de Hoechst, de Calloo – Siège de Courtrai – Hôtel de Branonville et panorama de Bruxelles – Archiduc Léopold Guillaume, gouverneur des Pays-Bas, abattant l'oiseau du Grand Serment, à l'église du Sablon – Fontaine Sainte-Anne et panorama de Bruxelles* – BUDAPEST : *Soldats au camp* – DOUAI : *Entrée d'une forêt – Paysage du Nord* – DRESDE : *Combat de cavalerie près d'un moulin à vent – Combat de cavalerie près d'un gibet – Pillage d'un village – Brigands dans la forêt – Brigands devant le village – Paysage avec cavaliers, deux fois* – DUNKERQUE : *Grand paysage avec cavaliers* – KASSEL : *Scène d'hiver* – LILLE : *Le camp* – MADRID (Prado) : *L'infant cardinal revenant de la chasse – Battue d'ours et de sangliers – Lutte entre cavaliers espagnols et néerlandais – Chasse de Philippe IV, deux fois – Siège de Gravelines – Attaque nocturne pendant le siège de Lille – Prise d'Ypres – Prise de Bois-le-Duc – Prise de Saint-Venau – Prise de la place de Breda – Prise d'une place forte – Siège de Saint-Omer – Attaque d'Aire par le*

cardinal infant – *Reddition d'Ostende – Vue de Breda* – ORLÉANS : *Attaque d'une ville par les Impériaux* – SCHLEISSHEIM : *Bataille de la Montagne Blanche – Combat entre Espagnols et Hollandais* – STOCKHOLM : *Épisode du combat de Nordlingen* (peut-être de Molenaer) – TOULOUSE : *Portrait d'un évêque* – VALENCIENNES : *Paysage boisé – Paysage avec attaque de voleurs, deux fois* – VIENNE : *Troupe de cavaliers – Champ de bataille – Grand champ de bataille – Combat de cavalerie – Paysage avec château* – VIENNE (Czernin) : *Combat de cavalerie* – VIENNE (Harrach) : *Siège de Presbourg* – VIENNE (Liechtenstein) : *Combat près d'un bois.*

Ventes Publiques : BRUXELLES, 1833 : *Bataille devant Anvers* : FRF 80 – PARIS, 1840 : *Rencontre d'ennemis* : FRF 1 500 – PARIS, 1867 : *Bataille* : FRF 4 500 ; *Siège de la ville de Courtrai en Flandre* : FRF 3 700 ; *La déroute d'Halberstadt* : FRF 4 500 ; *Défaite des troupes palatines en Bavière* : FRF 4 550 – PARIS, 1881 : *Le sac d'une ville de Hollande* : FRF 920 – PARIS, 8 juin 1896 : *Le sac d'un village ; Le sac d'un village, deux tableaux* : FRF 2 700 – PARIS, 9-10 et 11 avr. 1902 : *Combat de cavalerie* : FRF 250 – PARIS, 29 juin 1905 : *Combat de cavalerie* : FRF 820 – BRUXELLES, 12 et 13 juil. 1905 : *Choc de cavalerie* : FRF 110 – LONDRES, 11 et 12 mai 1911 : *Bandits dans un paysage* : GBP 132 – LONDRES, 1er juin 1911 : *Siège d'une ville par terre et par mer* : GBP 18 – PARIS, 8-11 déc. 1920 : *Combat de cavalerie contre une troupe d'infanterie* : FRF 500 – PARIS, 10 juin 1925 : *L'ermite dans la montagne* : FRF 2 500 – PARIS, 19 juin 1925 : *L'escarmouche* : FRF 850 – PARIS, 26 mai 1933 : *Attaque d'un convoi militaire* : FRF 780 – PARIS, 30 juin et 1er juil. 1941 : *Choc de cavaliers* : FRF 420 – PARIS, 29 avr. 1942 : *Brigands attaquant un convoi* : FRF 29 100 – PARIS, 16 nov. 1942 : *Entrée présumée d'Alexandre Farnèse dans la ville d'Anvers (27 août 1585)* : FRF 70 000 – PARIS, 20 déc. 1943 : *L'attaque du chariot* : FRF 8 000 – PARIS, 12 jan. 1944 : *Scène de brigandage* : FRF 5 100 – PARIS, 16 fév. 1944 : *Choc de cavalerie, attr.* : FRF 3 100 – PARIS, 24 déc. 1948 : *Troupes occupant un village, attr.* : FRF 40 000 – PARIS, 1er juin 1949 : *Choc de cavalerie, attr.* : FRF 5 000 – PARIS, 15 juin 1949 : *Défilé militaire sur une place publique, attr.* : FRF 65 000 – PARIS, 24 nov. 1949 : *Bataille de cavalerie, attr.* : FRF 5 200 – PARIS, 25 avr. 1951 : *Un combat* : FRF 215 000 – LONDRES, 15 oct. 1965 : *Scène de rue, dans une petite ville hollandaise* : GNS 700 – BRUXELLES, 18-19-20 avr. 1967 : *Le siège de Térouanne* : BEF 240 000 – LONDRES, 10 juil. 1968 : *Cavalier dans un paysage*, en collaboration avec Jan Wildens : GBP 2 900 – PARIS, 11 déc. 1969 : *Scène de bataille* : FRF 30 000 – LONDRES, 8 déc. 1971 : *L'hiver* : GBP 9 000 – BRUXELLES, 27 oct. 1976 : *Paysage vallonné animé de personnages*, h/t (115x195) : BEF 950 000 – LONDRES, 30 mars 1979 : *L'embuscade*, h/t (102,8x183,6) : GBP 14 000 – LONDRES, 10 avr. 1981 : *Embuscade dans un paysage boisé*, h/t (102,8x183,6) : GBP 12 000 – LONDRES, 12 déc. 1984 : *Le siège de Dixmude ; Le siège d'Armentières*, h/t, une paire (102x134) : GBP 55 000 – LONDRES, 14 mai 1986 : *Cavaliers dans une rue de village*, h/t (116x153) : GBP 13 500 – NEW YORK, 15 oct. 1987 : *Scène de bord de rivière*, h/t (68,5x110) : USD 50 000 – PARIS, 7 juil. 1988 : *Paysage avec scène d'escarmouche*, h/t (86x146) : FRF 70 000 – PARIS, 24 oct. 1990 : *Scène de brigandage*, h/pan. (48,5x65,3) : FRF 82 000 – LONDRES, 17 avr. 1991 : *Engagement de cavalerie*, h/t (69,5x103) : GBP 9 350 – LONDRES, 3 juil. 1991 : *Paysage avec des soldats pillant un village*, h/pan. (73,5x104,5) : GBP 20 900 – LONDRES, 5 juil. 1991 : *Transport de marchandises dans un chariot bâché escorté de militaires à l'orée d'un bois*, h/t (112,7x160,7) : GBP 13 200 – NEW YORK, 15 jan. 1993 : *Engagement militaire dans un paysage boisé*, h/pan. (48,9x63,5) : USD 23 000 – AMSTERDAM, 7 mai 1993 : *Escarmouche de cavalerie*, h/pan. (48,5x73,5) : NLG 15 525 – NEW YORK, 12 jan. 1994 : *La défaite des Espagnols et des troupes impériales devant la France et la Savoie en octobre 1635 à Valenza del Po*, h/t (165x192) : USD 184 000 – PARIS, 16 déc. 1994 : *Prise d'une ville du nord par les Espagnols*, h/t (58,5x84,5) : FRF 57 000 – PARIS, 3 avr. 1995 : *La bataille de Cobdé sur Escaut*, h/t (125,5x130) : FRF 200 000 – NEW YORK, 16 mai 1996 : *Bandits attaquant une caravane dans un vaste paysage*, h/pan. (54,6x76,2) : USD 19 550.

SNEDEN Eleanor Antoinette

Née en 1876 à New York. XXe siècle. Américaine.

Sculpteur.

Elle fut élève de Geneviève Granger à Paris. Elle sculpta des portraits et travailla à Avan-by-the-sea.

SNEIS Frans. Voir SNYDERS

SNEL Jan ou Snell

Mort en 1504. XVe siècle. Actif à Anvers. Éc. flamande.

Peintre.

Il fut admis dans la gilde d'Anvers en 1483.

SNELL Éric
Né en 1953 à Guernesey. xxᵉ siècle. Britannique.
Sculpteur, dessinateur.

Il a étudié à la Birmingham Polytechnic et au Hornsey College of Art à Londres. Il vit et travaille à Guernesey.

Il montre ses œuvres dans des expositions personnelles, dont : 1978, galerie Jordan, Londres ; 1989, Credac, Ivry-sur-Seine ; 1992 galerie Bernard Jordan, Paris.

Dans les années quatre-vingt, il agençait des instruments faisant intervenir des forces magnétiques, aimants, et boussoles. Dans les années quatre-vingt-dix, renouant avec la préhistoire, il réalise des dessins à partir d'objets, en général branches ou bâtons, préalablement calcinés.

Musées : Paris (FNAC) : *Magnetic Drawing number 38* 1985.

SNELL Florence Francis
xixᵉ siècle. Américaine.
Peintre.

Femme de Henry Bayley Snell.

SNELL Henry Bayley
Né le 29 septembre 1858 à Richmond (Angleterre). Mort en 1943. xixᵉ-xxᵉ siècles. Américain.
Peintre de paysages, marines, architectures, aquarelliste.

Il fit ses études à New York et obtint plusieurs prix à des concours en Amérique. Il reçut une mention honorable à Paris en 1900 lors de l'Exposition universelle, une médaille d'argent à Buffalo en 1901 et à Saint Louis en 1904, un Prix du Salmagundi Club en 1918. Il fut membre du New York Water-Colours Club.

Musées : Buffalo – New York.

Ventes Publiques : New York, 21 nov. 1945 : *Le port de Gloucester* : USD 650 – Los Angeles, 8 nov. 1977 : *Le trois-mâts*, h/t (86,4x112,4) : USD 2 750 – New York, 14 fév. 1990 : *Amarrage au clair de lune*, h/t/cart. (29,1x34) : USD 2 200 – New York, 14 mars 1991 : *Le long du rivage*, h/t (46,3x61,5) : USD 6 050 – New York, 12 mars 1992 : *Marée basse*, h/t (86,2x111,8) : USD 38 500 – New York, 15 nov. 1993 : *Gloucester*, h/t (63,5x76,2) : USD 8 050 – New York, 14 sep. 1995 : *Barques échouées*, h/t (63,5x76,2) : USD 12 650.

SNELL James Herbert
Né en 1861. Mort en 1935. xixᵉ-xxᵉ siècles. Britannique.
Peintre de paysages, paysages d'eau.

Il fut membre de la Society of British Artists. Il exposa à Londres à partir de 1879.

Musées : Melbourne (Nat. Gal. of Victoria) : *Écluse sur la rivière Coln, à Herts*.

Ventes Publiques : Londres, 25 mars 1911 : *Pommiers et marais*, deux pendants : GBP 1 – Stockholm, 15 nov. 1988 : *Paysage de plaine sous un ciel nuageux*, h. (18x25,5) : SEK 8 000 – Londres, 25 mars 1994 : *L'Époque de la moisson*, h/t (55,9x76,2) : GBP 4 370.

SNELL Rudolf
Né en 1823 à Bâle. Mort le 8 mars 1898 à Berne. xixᵉ siècle. Suisse.
Paysagiste.

Le Musée de Berne conserve de lui : *Chute du Schmadribach, vallée de Lauterbrunnen*.

Ventes Publiques : Zurich, 20 mai 1977 : *Paysage 1890*, h/t (76x106) : CHF 2 000.

SNELLAERT Abraham
Né en 1646 à Haarlem. Enterré à Haarlem le 5 décembre 1693. xviiᵉ siècle. Hollandais.
Sculpteur sur pierre et sur bois.

Élève de Jacob de Weth en 1661. Dans la gilde de 1668 à 1692. Il travailla pour les églises de Haarlem.

SNELLAERT Claes ou Nicholas
Né vers 1540 à Courtrai. Mort avant le 15 janvier 1602 à Dordrecht. xviᵉ siècle. Éc. flamande.
Peintre de portraits, d'architectures et de scènes mythologiques.

Fils de Willem Snellaert. Élève de son père et de Carel Van Yperen. Il s'établit à Dordrecht, entra dans la gilde en 1586. Il se remaria en 1588 avec Emerenta Van Spertsenberg.

SNELLAERT Hans
Mort en 1603. xviᵉ siècle. Actif au début du xviᵉ siècle. Hollandais.

Peintre.

Fils de Claes Snellaert. et élève de Giles Van Bree à Haarlem.

SNELLAERT Jan
Mort avant 1480. xvᵉ siècle. Actif à Anvers. Éc. flamande.
Peintre.

Il fut régent de la gilde d'Anvers en 1454, probablement peintre de la cour de Marie de Bourgogne et peut-être le même que Jan Snellaert peintre à Tournai en 1453. Cependant, il semble que deux peintres de ce nom existèrent. On trouve un Jan Snellaert élève à Tournai en 1462, 1466, 1474 et 1476, et un Jan Snellaert, doyen de la gilde d'Anvers en 1458, 1465 et 1477. On le considère comme le fondateur de l'École d'Anvers.

SNELLAERT Jan
xvᵉ siècle. Éc. flamande.
Peintre.

Il fut maître à Anvers en 1483.

SNELLAERT Willem
xviᵉ siècle. Actif à Courtrai. Éc. flamande.
Peintre, aquarelliste.

Père de Claes Snellaert. Il passe pour avoir été le premier maître de Pieter Vierick.

SNELLE
Mort en 1643 à Nice. xviiᵉ siècle. Français.
Peintre d'histoire.

Ami de Poussin. Le Musée d'Orléans conserve de lui *Le pape Nicolas V faisant ouvrir le caveau contenant les restes de François d'Assise*.

SNELLEBRAND Cornelis Rog'aar. Voir ROG'AAR
SNELLEBRAND Cornelis

SNELLEN T.
xviiᵉ siècle. Hollandais.
Dessinateur.

On cite de lui un dessin représentant *La Visitation*.

SNELLGRAVE T. ou Snellgrove
xviiiᵉ-xixᵉ siècles. Actif à Londres. Britannique.
Miniaturiste.

Il exposa à la Royal Academy quatorze miniatures de 1800 à 1827.

SNELLINCK Abraham ou Snellincx
Baptisé à Anvers le 13 août 1597. Mort en 1661. xviiᵉ siècle. Éc. flamande.
Paysagiste.

Fils de Jan Snellinck I, ou peut-être de Jan II, et son élève ; maître en 1638. Il épousa la même année Anna Maria Richardi et eut un fils Frans, qui fut peintre et devint moine en 1669.

SNELLINCK Andrea ou Andries ou Snellincx
Baptisé à Anvers le 28 janvier 1587. Mort le 12 septembre 1653 à Anvers. xviiᵉ siècle. Éc. flamande.
Peintre de natures mortes.

Élève de son père Jan Snellinck I. Il épousa en 1609 Maria Claessens et se fit marchand de tableaux en 1620.

SNELLINCK Cornelis
Mort en 1669. xviiᵉ siècle. Hollandais.
Peintre de paysages animés, paysages.

Probablement fils de Jan II, il était le père de Jan III. Il fut actif à Rotterdam. On lui attribue les paysages signés « S. Snellik » se trouvant au Musée de Prague et à la Galerie Liechtenstein de Vienne.

Ventes Publiques : Londres, 22 avr. 1977 : *Paysage boisé avec un village*, h/pan. (58,5x89,5) : GBP 4 000 – Londres, 8 déc. 1995 : *Paysage boisé avec un couple de bergers sur un chemin avec leur troupeau près d'un village*, h/pan. (133,3x100,3) : GBP 16 100.

SNELLINCK Daniel I
xviᵉ siècle. Éc. flamande.
Peintre.

Il fut maître à Malines en 1531 (ou 1544).

SNELLINCK Daniel II
xviᵉ siècle. Éc. flamande.
Peintre.

Il fut doyen de la gilde de Malines en 1581.

SNELLINCK Daniel III
Né en 1576. Mort le 20 juillet 1627. xviiᵉ siècle. Éc. flamande.
Peintre.

Fils de Jan Snellinck I. Il entra en 1606 dans la gilde d'Anvers,

épousa la même année Angela del Gondi. Un fils de Daniel Snellinck III, Steven Snellinck, fut peintre.

SNELLINCK David
Né le 13 juin 1591 à Anvers. XVII[e] siècle. Éc. flamande.
Peintre.
Fils de Jan Snellinck I.

SNELLINCK Geeraert
Baptisé à Anvers le 3 juillet 1577. XVI[e] siècle. Éc. flamande.
Peintre de batailles.
Fils de Jan Snellinck I ; maître à Bruxelles en 1603 et à Anvers en 1608. Il épousa Maria de Lares.

Musées : Prague : *Enfants devant l'étalage d'une fruitière* – Vienne (Liechtenstein) : *Paysage*.

SNELLINCK Jan I, Hans ou Joan ou Snellincx ou Snellinx
Né vers 1549 à Malines. Mort le 1[er] octobre 1638 à Anvers. XVI[e]-XVII[e] siècles. Éc. flamande.
Peintre d'histoire, compositions religieuses, scènes de genre, batailles, fresquiste.
Il devint bourgeois d'Anvers vers 1597 et entra dans la gilde de cette ville en 1617. Il épousa, en 1574, Hélène de Jode et, en 1587, Pauline Cuypers. Il a été le père de Jan II, Daniel III, Geeraert, Andrea, David, peut-être encore d'Abraham. Il fut peintre de la cour d'Albert et d'Isabelle, qui appréciaient son profond catholicisme et son maniérisme, et du comte Mansfeld. Outre sa nombreuse progéniture, il eut pour élèves A. de Moor en 1577, Ad. Vrancx en 1582, Abraham Janssens en 1585, Cornelis Van den Sande en 1586, Antoine Van den Steen en 1596, Jan de Crustere en 1599, Gauth. Vervoort en 1600, Machabée Bommaert en 1601, Jan Wiets, François Symons, Jan de Kiersmaker et Ed. Caymocx en 1602.
Il travailla pour des tapisseries, fit en 1610 les fresques de la Confrérie des Nobles à Anvers. Il réalisa les retables pour les églises de Mechelen, Oudenaarde et Anvers.

Musées : Anvers : *Le Christ entre les larrons* – Anvers (église Saint-Jacques) : *Marie et sainte Cécile* – Londres (Hampton Court) : *Assomption de la Vierge* – Malines (cathédrale) : *La Résurrection du Christ*, triptyque – Malines (église Sainte-Catherine) : *La Pentecôte* – Oudenaarde (église Notre-Dame) : *La Création de l'homme*, triptyque – Oudenaarde (église Saint-Walburge) : *La Transfiguration de la Vierge*.
Ventes Publiques : Paris, 1881 : *La Rentrée au château* : FRF 800 – Paris, 15 déc. 1922 : *L'Entrée des masques* : FRF 1 000 – Londres, 20 avr. 1988 : *La Crucifixion*, h/pan. (74,5x50) : GBP 2 200 – Amsterdam, 17 nov. 1993 : *Christ sur la Croix avec Marie Madeleine*, h/pan. (37,5x27) : NLG 5 980.

SNELLINCK Jan II, ou Hans ou Snellincx ou Snellinx
Né en 1575 ou 1580 à Anvers. Mort après 1627. XVII[e] siècle. Éc. flamande.
Peintre de paysages.
Il était le fils aîné de Jan Snellinck I. Il était en 1606 dans la gilde d'Anvers. En 1614, on le cite à Rotterdam et en 1627 à Amsterdam. Il épousa Adriana Caymocx. Il était peut-être le père d'Abraham et probablement de Cornelis.

SNELLINCK Jan III ou Snellincx
Baptisé à Rotterdam le 9 avril 1640. Mort avant 1691 à Rotterdam. XVII[e] siècle. Hollandais.
Peintre de genre, paysages animés.
Il fut l'élève de son père Cornelis.

Musées : Rotterdam : *Paysage*.
Ventes Publiques : Paris, 2 déc. 1927 : *Pêcheurs relevant leurs nasses* : FRF 2 500 – Amsterdam, 10 nov. 1997 : *Paysans revenant du marché dans un paysage italien boisé*, h/pan. (35,5x49) : NLG 10 378.

SNELLINCK Joh. ou Snellinks
Né le 9 avril 1642 à Rotterdam. XVII[e] siècle. Hollandais.

Peintre de paysages.
Il fut l'élève de son père Cornelis Snellinck. Peut-être est-ce le même artiste que Jan Snellinck III.

SNELLINCK Paul
Né le 23 octobre 1615. Mort en 1669. XVII[e] siècle. Éc. flamande.
Peintre.
Fils de Geeraert Snellinck. Il fut actif à Anvers.

SNELLINCK Steven
XVII[e] siècle. Éc. flamande.
Peintre.
Fils de Daniel Snellinck III. Il était actif à Malines dans la première moitié du XVII[e] siècle.

SNELLING Mathew
XVII[e] siècle. Travaillant à Londres vers 1650. Britannique.
Miniaturiste.
On cite de lui des portraits de femmes du règne de Charles II, ainsi qu'un portrait de *Charles I[er]*, daté de 1647. Le Musée de Liverpool possède de lui les portraits de *Charles I[er]*, *de la reine Henriette Marie* et de *Catherine Sedley, comtesse de Dorchester*.

SNELLINGH ou Snellinx. Voir SNELLINCK

SNELLINGH Pieter
XVII[e] siècle. Hollandais.
Peintre.
Il était actif à Amsterdam en 1634.

SNELLMANN Eero Juhani
Né en 1890 à Helsinki. XX[e] siècle. Finlandais.
Peintre.
Il fit ses études à Helsinki et à Prague. Il fut l'organisateur du Pavillon Finlandais à l'Exposition internationale de Paris en 1937. L'Ateneum de Helsinki conserve deux peintures de cet artiste.
Musées : Helsinki.

SNELS Abraham
XVIII[e] siècle. Travaillant en 1770. Hollandais.
Graveur.
Il grava des architectures.

SNELSON Kenneth
Né en 1927 à Pendleton (Oregon). XX[e] siècle. Américain.
Sculpteur.
Il vit et travaille à New York. Il participe à de nombreuses expositions collectives, parmi lesquelles : 1962, Museum of Modern Art, New York ; 1964, Triennale de Milan (médaille d'argent) ; 1967, Los Angeles County Museum ; 1968, *Plus by Minus*, Albright Knox Art Gallery ; 1970, 3[e] Salon international des Galeries Pilotes, Musée Cantonal, Lausanne ; etc.
Il montre ses œuvres dans des expositions personnelles, dont : 1966, 1967, 1968, 1970, New York ; Düsseldorf.
Sa réalisation la plus connue, *Cinq Sculptures Monumentales*, sont des assemblages de poutres de bois tenues par des cordages, constituant des figures géométriques simples conformes aux « structures primaires » de l'art minimal.
Bibliogr. : In : *3[e] Salon international des Galeries Pilotes*, catalogue, Musée Cantonal, Lausanne, 1970.
Ventes Publiques : New York, 12 mai 1977 : *Sans titre* 1967, acier inox. (117x244) : USD 8 000 – New York, 19 oct 1979 : *Some date* 1975, alu. (68,6x83,8) : USD 8 250 – New York, 21 mai 1983 : *Sans titre* vers 1967-1969, alu. (36,9x36,9x36,9) : USD 2 600 – New York, 27 fév. 1985 : *Sans titre* 1970, alu. (56,5x33) : USD 4 250 – New York, 4 mai 1989 : *Maquette pour un monument d'Osaka* 1969, acier tube et cable (195,6x118,7x119,8) : USD 46 200 – New York, 8 mai 1990 : *Sans titre*, sculpt. d'alu. et fil de cuivre (38,1x55,9x55,9) : USD 8 250 – New York, 6 nov. 1990 : *« King's ax »* 1972, sculpt. d'alu. et filins (15,2x97,8x61) : USD 8 250 – New York, 1[er] mai 1991 : *Sans titre* 1968, acier inox. et filins (340,5x340,5x340,5) : USD 66 000 – New York, 7 mai 1993 : *Sans titre* 1967, tubes d'alu. et fils métalliques (37x37x37) : USD 3 450 – New York, 11 nov. 1993 : *L'arbre à l'abeille II* 1980, alu. et acier inox. (81,3x96,5x96,5) : USD 16 100 – New York, 14 juin 1995 : *Le guide vert*, chrome, acier et filins métalliques (H. 43,8) : USD 5 750.

SNEYD Eleonor F.
XIX[e] siècle. Active à Londres. Britannique.
Miniaturiste.
Elle exposa à Londres, notamment à la Royal Academy, à partir de 1892.

SNEYDERS Frans. Voir **SNYDERS**

SNEYDERS Levinus. Voir **SNYDERS**

SNEYERS. Voir **SNAYERS, SNYDERS** et **SNYERS**

SNIADECKI Franciszek. Voir **SMIADECKI**

SNICKARE Jon. Voir **STRÖM Johan**

SNIER Giovanni. Voir **SNYERS Johannes**

SNIGIREVSKI Alexander Vassiliévitch
Né en 1840. XIXᵉ siècle. Russe.
Sculpteur.
Élève de l'Académie de Saint-Pétersbourg de 1858 à 1870.

SNIJDERS Ben
Né en 1943 à Almelo. XXᵉ siècle. Hollandais.
Peintre de figures, nus, portraits, natures mortes, fleurs et fruits. Réaliste-photographique.
Il montre ses œuvres dans des expositions personnelles, dont 1996, galerie Lieve Hemel, Amsterdam.
À des thèmes diversifiés, comportant toutefois des natures mortes décoratives, il applique la technique des maîtres hollandais du passé.
BIBLIOGR. : In : Catalogue de l'expos. *Une patience d'ange*, gal. Lieve Hemel, Amsterdam, 1995.
VENTES PUBLIQUES : AMSTERDAM, 31 mai 1994 : *Nu allongé 1992*, h/pap. (28x45) : **NLG 9 200** – AMSTERDAM, 6 déc. 1995 : *Nature morte 1975*, h/cart. (19x24) : **NLG 8 625**.

SNIKARE Urban. Voir **SCHULTZ Urban**

SNIKER Peter. Voir **SCHNITKER**

SNISCHEK Max
Né le 24 août 1891 à Dürnkut. XXᵉ siècle. Autrichien.
Décorateur, dessinateur.
Il fit ses études à l'École des Arts Décoratifs de Vienne. Il a réalisé des dessins de mode.

SNITKER Johann. Voir **GRONINGEN Johann von**

SNOCK Jeremias ou **Snoek**
XVIIIᵉ siècle. Hollandais.
Peintre de sujets allégoriques, graveur, dessinateur.
Il fut actif à Rotterdam de 1792 à 1795. On cite de lui : *Allégories sur la Liberté, l'Égalité et la Fraternité*, ainsi que *J. M. Boon*, d'après G. v. d. Berg. Il pratiquait la gravure au burin.

SNOECK Alphonse
Né en 1942 à Aubel. XXᵉ siècle. Belge.
Sculpteur. Abstrait.
Il a étudié à l'Académie Saint-Luc à Liège. Il a réalisé plusieurs œuvres dans des ensembles architecturaux à Bruxelles, Liège, Verviers.
BIBLIOGR. : In : *Dictionnaire biographique illustré des artistes en Belgique depuis 1830*, Bruxelles, Arto, 1987.

SNOECK C. A.
XIXᵉ siècle. Actif à Bruxelles dans la première moitié du XIXᵉ siècle. Belge.
Lithographe.
Il grava des récits de voyage, des monuments et des châteaux.

SNOECK H. E.
XVIIᵉ siècle. Travaillant en 1674. Hollandais.
Peintre.
On cite de lui le portrait d'une dame, daté de 1674.

SNOECK J.
XXᵉ siècle.
Peintre de genre.
Il a exposé au Royal Glasgow Institute of Fine Art en 1909. Probablement identique à Jacob Cornelis Snoeck.
VENTES PUBLIQUES : NEW YORK, 18 sep. 1980 : *Mère et enfant dans un intérieur rustique*, h/t (65,5x41) : **USD 1 200**.

SNOECK Jacob Cornelis, dit **Jac**
Né le 2 janvier 1881 à La Haye. Mort le 8 décembre 1921 à Laren. XXᵉ siècle. Hollandais.
Peintre de genre, architectures, intérieurs d'églises, natures mortes.
Il fut élève de F. C. Sierig.
MUSÉES : LA HAYE (Mus. mun.) : *Intérieur*.
VENTES PUBLIQUES : LONDRES, 30 juin 11 : *Mère et enfant* : **GBP 18** ; *Intérieur d'église* : **GBP 31** ; *Intérieur de chaumière* : **GBP 21** – LONDRES, 9 mai 1924 : *Industrie* : **GBP 37** – NEW YORK, 15 oct. 1976 : *Jeune femme cousant sur le pas de sa porte*, h/t

(38x47) : **USD 1 000** – AMSTERDAM, 28 fév. 1989 : *Nature morte de pommes dans un plat d'étain et autres fruits près d'un poêlon de cuivre sur un entablement*, h/t (51,5x62) : **NLG 1 380** – LONDRES, 28 oct. 1992 : *Préparation du repas*, h/pan. (31x22) : **GBP 770** – AMSTERDAM, 14 sep. 1993 : *Paysanne cuisinant dans un intérieur*, h/t (29,5x36,5) : **NLG 1 840**.

SNOECK Pieter Jansz. Voir l'article **BONTEPAERT Dirk Pietersz**

SNOEK Jan
XVIIIᵉ siècle. Actif à La Haye. Hollandais.
Peintre de genre.
Élève d'A. Schouman. Peut-être identique à J. W. Snoek, travaillant à l'Académie de La Haye.

SNOEK Jeremias. Voir **SNOCK Jeremias**

SNOEK Paul, pseudonyme de **Schietekat Edmond**
Né en 1934 à Saint-Nicolas-sur-Waas. Mort en 1981 à Egem-Tielt. XXᵉ siècle. Belge.
Peintre.
Autodidacte en peinture, il est essentiellement connu pour sa poésie.
BIBLIOGR. : In : *Dictionnaire biographique illustré des artistes en Belgique depuis 1830*, Bruxelles, Arto, 1987.

SNOUCKPOL de. Voir **DESNOUCKPOL**

SNOW Edward Taylor
Né le 13 mars 1844 à Philadelphie. Mort le 26 septembre 1913 à Philadelphie. XIXᵉ-XXᵉ siècles. Américain.
Paysagiste.
Élève de Chr. Schusseles.

SNOW John Wray
XIXᵉ siècle. Britannique.
Peintre de sujets de sport, animaux.
Il fut actif de 1832 à 1840.
VENTES PUBLIQUES : LONDRES, 22 juin 1979 : *Le cheval de course Harkaway avec son propriétaire dans un paysage 1830*, h/t mar./cart. (70x89) : **GBP 650** – LONDRES, 11 juil. 1990 : *Retriever, pur-sang bai avec son entraîneur 1839*, h/t (83x112) : **GBP 3 960**.

SNOW Michael James A.
Né en 1929 à Toronto. XXᵉ siècle. Actif aux États-Unis. Canadien.
Peintre, sculpteur, peintre de collages, lithographe.
Il fut élève du Ontario College of Art de Toronto à partir de 1948, sortit diplômé en 1953. En 1954-1955, il fit un séjour en Europe. Il s'est également distingué comme musicien de jazz.
Il participe à de nombreuses expositions collectives, dont : 1956, *Quatre Jeunes Canadiens*, avec William Ronald, Gerald Scott, Robert Varvarande, Toronto ; 1970, Biennale de Venise. Une rétrospective de ses œuvres a été présentée en 1970 à l'Art Gallery of Ontario de Toronto.
Il choisit surtout les sujets et les objets les plus ordinaires de la vie quotidienne, qu'il vide de leur signification habituelle, pour les transmuer en rendant sensible leur appartenance à l'espace et au temps. Il débuta avec des œuvres figuratives, scènes d'intérieurs, figures. Mais il a surtout exploité le thème de *La Femme qui marche* (série des *Walking Woman*) la représentant, depuis 1961, de toutes les façons et dans tous les matériaux ; notamment le groupe de onze sculptures sur ce thème, exposé au Pavillon de l'Ontario, à l'Exposition internationale de Montréal en 1967, œuvre dont il a été fait diverses variations, notamment pour l'exposition *Canada, Art d'Aujourd'hui*, au Musée d'Art Moderne de Paris en 1968. Avec cette femme qui marche, à la fois forme et contenu de l'œuvre, qui fut son unique sujet de 1961 à 1967, Snow a en réalité analysé les mécanismes de la peinture, notamment les rapports de la silhouette et du fond. En 1967, il a abordé avec *Snow Storm, 8 février 1967* une attitude plus proche de l'art conceptuel, en présentant dans des panneaux émaillés percés de rectangles les photographies de chutes de neige. C'est cette approche conceptuelle du paysage qu'il a révélée dans ses films, en particulier dans *La Région centrale* où il a systématiquement filmé sous tous les angles un même paysage. Le film et la photographie apparaissent pour Snow comme des moyens objectifs de systématiser une analyse de la représentation iconographique. Il est à noter qu'également musicien, Snow est un des rares peintres venus au cinéma, à travailler aussi les sons en accompagnement de ses films. ■ J. B.
BIBLIOGR. : Guy Viau, in : *Nouveau dictionnaire de la sculpture moderne*, Hazan, Paris, 1970 – Dennis Reid : *A Concise History of Canadian Painting*, Oxford University Press, Toronto, 1988.

Musées : Londres (Ontario) : *Beach-hcaeb* 1963 – Montréal (Mus. d'Art Contemp.) : *Headline (Sketch for News)* 1959 – *1956, a Videoprint* 1974 – Montréal (Mus. des Beaux-Arts) : *Porte* 1979 – Ottawa (Nat. Gal. of Canada) : *Lac clair* – Paris (FNAC) : *Egg,* objet.

SNOW Peter
xxᵉ siècle. Britannique.
Peintre. Abstrait.
Sa recherche abstraite, synthétique, n'est pas éloignée de celle des impressionnistes. Il a été aussi influencé par l'art mexicain.

SNOWDEN George Holburn
Né le 17 décembre 1902 à Monkers (New York). xxᵉ siècle. Américain.
Sculpteur.
Il fut élève de l'École des Beaux-Arts de Male et de A. A. Weinnam. Il obtint le prix de Rome en 1927.

SNOWMAN Isaac
Né en 1874 à Londres. xxᵉ siècle. Actif en Israël. Britannique.
Peintre de genre, portraits, figures.
Il fut élève de l'Académie des Beaux-Arts de Londres et, à Paris, de Bouguereau et de B. Constant.
Il a exécuté les portraits de *George V* et d'*Edouard VII d'Angleterre*. Il exposa à la Royal Academy de Londres de 1898 à 1919. Il s'installa en Palestine au début des années vingt, et fut l'un des premiers artistes à rendre l'atmosphère des lieux bibliques sans oublier de dépeindre le petit peuple.
Ventes Publiques : Paris, 8 fév. 1950 : *Jeune femme ouvrant ses volets* 1917 ; *La confidence de l'amour,* deux pendants : **FRF 10 500** – Londres, 18 sep. 1973 : *La Lettre d'amour* : **GBP 420** – Londres, 31 mai 1977 : *Vesta* 1895, h/t (79x62) : **GBP 900** – Londres, 18 juin 1985 : *Slumber,* h/t (70x90) : **GBP 30 000** – Londres, 13 fév. 1986 : *Le Mur des Lamentations, Jérusalem* 1922, h/t (71x91,5) : **GBP 12 000** – Tel-Aviv, 26 mai 1988 : *Le Mur des Lamentations* 1927, h/pan. (40,3x30,8) : **USD 8 800** – Londres, 15 juin 1988 : *Margot* 1919, h/t (91,5x71) : **GBP 2 200** – Londres, 27 sep. 1989 : *Portrait d'une femme du monde, certainement Madeleine Lemaire* 1918, h/t (91,5x72,5) : **GBP 2 420** – Londres, 30 mars 1994 : *Le Bracelet,* h/t (127x101,5) : **GBP 20 700** – Tel-Aviv, 26 avr. 1997 : *Les Côtes du lac de Galilée* 1909, h/t (68x108) : **USD 31 050.**

SNUFFELAER. Voir LAAR Pieter Jacobsz Van, et MARSEUS Van Schrieck Otto

SNYDER H. W.
xviiiᵉ-xixᵉ siècles. Travaillant à New York et à Boston de 1797 à 1816. Américain.
Graveur au pointillé.

SNYDER Joan
xxᵉ siècle. Américaine.
Peintre de technique mixte.
En 1994, elle exposa avec Jessica Stockholder, à la galerie Jay Gorney Modern Art de New York. Elle s'est fait connaître depuis le début des années soixante-dix aux États-Unis, dans le contexte de la peinture abstraite américaine.
Dans une sorte d'expressionnisme de la nature, elle pratique une peinture gestuelle, affirmant l'autonomie de la matière-couleur sur fond de collage et de matériaux divers. Par exemple, *Red Field* de 1993, est constitué de velours et papier mâché.
Ventes Publiques : New York, 13 mai 1981 : *Paysage de campagne* 1977, techn. mixte et h/t (82,5x166,4) : **USD 6 250** – New York, 2 nov. 1984 : *Paint the house* 1970, craie coul., encre et gche (76,5x55,9) : **USD 750** – New York, 8 oct. 1986 : *Moonshine Ford D.L. et M.* 1973, techn. mixte/t. (152,4x416,6) : **USD 12 000** – New York, 10 Nov. 1988 : *Victoire,* techn. mixte (122,1x244) : **USD 20 900** – New York, 4 mai 1989 : *Petite symphonie pour femmes II* 1976, trois pan. acryl. craies de coul. graphite et collage peint./t. (l'un 60,2x60,2 et les autres 61,2x61,2) : **USD 24 200** – New York, 17 nov. 1992 : *Cantana numéro 2* 1988, acryl., clous, filins, tissu et h/pap. (91,4x50,2) : **USD 5 280.**

SNYDER William Henry
Né en 1829 à Brooklyn. Mort le 4 octobre 1910 à Brooklyn. xixᵉ-xxᵉ siècles. Américain.
Paysagiste.
Ventes Publiques : New York, 16 oct. 1974 : *Vieille Noire reprisant des chaussettes* 1885 : **USD 1 300** – New York, 24 oct 1979 : *La cuisinière noire* 1887, h/t (36x46) : **USD 3 500.**

SNYDERS. Voir aussi SNAYERS et SNYERS

SNYDERS Frans ou Sneyders, Snyers ou Sneis
Baptisé à Anvers le 11 novembre 1579. Mort le 19 août 1657 à Anvers. xviᵉ-xviiᵉ siècles. Éc. flamande.
Peintre de genre, scènes de chasse, animaux, intérieurs, natures mortes, fleurs et fruits, dessinateur.
Il étudia avec Peeter Breughel en 1593 et peut-être Hinorck Van Balen. Il fut reçu maître à Anvers en 1602. Il alla en Italie en 1608 et revint de Milan à Anvers l'année suivante. Il épousa en 1611 Margaretha de Vos, sœur de Cornelis et Pieter de Vos et acquit une grande célébrité. Van Dyck le considérait comme le meilleur des compagnons de travail de Rubens. Il eut pour élèves Paul de Vos, Jan Fyt, Nicasius Bernaert, Pieter Boels, Jurian Jacobsz. Frans Snyders peignit d'abord des natures mortes, puis il s'adonna plus particulièrement aux scènes de chasse. Il collabora avec Rubens et Jordaens et lui-même avec Breughel de Velours. Snyders débuta comme peintre de fleurs, de fruits, de scènes de genre ou champêtres, dont le caractère idyllique s'oppose complètement à ses tableaux de chasse. Dans ces sortes de peintures, il se plaît à retracer des sujets paisibles : *Les animaux entrant dans l'Arche ; La Création des Animaux : quadrupèdes et oiseaux ; Le Paradis terrestre,* tel que Breughel de Velours devait souvent le peindre avec une facture soignée si différente de celle de Snyders. Il peignit aussi des intérieurs : cuisines ou étal de marchands. Ses tableaux de chevalet sont peu nombreux et très appréciés. En dehors de ses peintures il est ordinairement attribué à Snyders seize eaux-fortes représentant des animaux et d'autant plus estimées des amateurs que très rares. Cependant certains critiques pensent que ces eaux-fortes ne sont pas de sa main, mais de Jan Fyt, et que le nom de Snyders n'a été indiqué après le premier tirage, que pour des raisons commerciales, afin de les mieux vendre. Bruxelles conserve une de ses meilleures peintures dans le genre calme ; elle regorge malgré cela d'une abondance toute flamande : on y voit des animaux, des fruits, des légumes, du gibier, des poissons. L'artiste a rassemblé là tout ce qui pouvait lui offrir matière à exercer son habileté de peintre dans son inépuisable variété. On rencontre un grand nombre de ses œuvres en Espagne.
Snyders a appliqué à toutes ses œuvres l'ampleur de la peinture d'histoire, tant par la proportion des toiles que par l'exécution : quand il retrace une lutte d'animaux, il semble que ce soient des hommes qui combattent. Ils se mordent, s'étouffent, s'écrasent, se déchirent de la manière la plus impitoyable. Rubens rendait souvent à son ami le service que lui-même sollicitait, peignant des figures dans les tableaux de Snyders. Mais les propres œuvres de Snyders possèdent cependant des qualités de premier ordre. Il appartient sans contredit à l'école de Rubens ; il a adopté tous ses procédés de peinture sans naturellement l'égaler ; malgré cela sa personnalité se détache fortement et il serait tout à fait injuste de le classer seulement comme un *aide* du peintre de Marie de Médicis. C'est un véritable maître lui-même. On peut dire qu'il est sans rival dans ses magnifiques interprétations de la nature morte, des scènes de chasse ou de ses luxuriantes compositions. Ces œuvres si fortes, si puissantes, d'une bouleversante habileté s'apparentent aux plus fameuses réussites de Gustave Courbet.

Bibliogr. : P. Buschmann : *F. Snyders,* Bibliographie Nationale XXIII, Bruxelles, 1921-24.
Musées : Aix : Esquisse – *Ours attaqué par une meute* – Ajaccio : *Chasse au sanglier* – Amiens : *Gibiers, légumes et fruits* – *Chien* – *Grande nature morte* – Amsterdam : *Nature morte* – *Gibier* –

ANGERS : *Les patineurs* – *Chien écrasé* – ANVERS : *Cygnes et chiens* – *Nature morte* – *Nature morte, poissons*, contesté – ARRAS : *Chasse au loup* – *Chasse au sanglier* – BERLIN : *Étude* – *Nature morte, fruits* – *Nature morte, poule* – *Combat de coqs* – BESANÇON : *Chien blessé* – *Fruits* – *Fruits et fleurs* – BONN (Mus. prov.) : *Nature morte* – BORDEAUX : *Le lion devenu vieux* – *Chasse au renard* – BRÊME : *Nature morte* – BRESLAU, nom all. de Wroclaw : *Combat pour la proie* – BRUNSWICK : *Chasse au sanglier* – *Trois lévriers* – BRUXELLES : *Deux garde-manger*, figures de Backhort – *Intérieur de cuisine* – *Couronne de fruits et de légumes* – *Chasse au cerf*, paysage de Wildens – *Étude* – *Animaux et fruits* – BUDAPEST : *Le vautour et la poule* – CAEN : *Intérieur d'un office* – CAMBRAI : *Nature morte et personnages* – CHAUMONT : *Tableau de chasse*, six fois – CHERBOURG : *Neptune, Thetys et dieux marins* – COLOGNE : *Nature morte* – COPENHAGUE : *Gibier et fruits* – *Fruits sur une table* – DRESDE : *Dame tenant un perroquet* – *Nature morte avec chienne et ses petits* – *Nature morte avec singe et perroquet* – *Grande nature morte avec couple de paysans* – *Nature morte avec chienne et ses petits, cuisinier et cuisinière* – *Chasse au sanglier* – DUNKERQUE : *Fruits, fleurs, deux figures* – ÉDIMBOURG : *Portrait d'un gentilhomme* – *Singes espiègles* – *Chasse au sanglier* – *Chasse au loup* – LA FÈRE : *Deux natures mortes* – FLORENCE : *Chasse au sanglier* – FRANCFORT-SUR-LE-MAIN : *Chasse au cerf* – *Nature morte, cuisine* – GENÈVE (Rath) : *Chien saisissant un héron* – GRENOBLE : *Perroquets* – *Chien et chat* – HAMBOURG : *Gibier et fruits* – HANOVRE : *Nature morte* – LA HAYE : *Gibier* – KASSEL : *Aliments* – *Groupe d'oiseaux* – *Nature morte* – LEIPZIG : *Marchand de gibier* – LILLE : *Chasse au sanglier* – *Chien danois* – *Une esquisse* – LONDRES (Nat. Gal.) : *Fruits* – LONDRES (Wallace) : *Gibier et figure d'homme* – LYON : *Table de cuisine couverte de gibier* – MADRID : *Chasse au sanglier* – *Chiens s'emparant de provisions de bouche* – *Chien avec sa proie* – *Chasse au renard* – *Fable du lièvre et de la tortue* – *Cigogne et autres animaux* – *Le renard et la chatte* – *Fable du lion et du rat* – *Fruits* – *Concert d'oiseaux sur un arbre* – *Sanglier attaqué par des chiens à l'entrée d'un bois*, deux fois – *Fauves se disputant une proie* – *Chœur d'oiseaux* – *Taureau vaincu par des chiens* – *Combat de coqs* – *Cuisinière tenant une poule dans la main* – *Chèvre allaitant* – *Auberge, table et fruits* – *Même sujet* – *Chasse au cerf* – *Le poulailler* – MILAN (Brera) : *Chasse au cerf* – MOSCOU (Roumianzeff) : *Boucherie* – *Fruits* – *Singes, tasse et fruits* – *Perroquet et fleurs* – MUNICH : *Boutique de fruits et de légumes* – *Cuisine* – *Lionne tuant un sanglier* – *Deux jeunes lions poursuivant un chevreuil* – *Chasse au sanglier* – *Nature morte, fruits et légumes* – *Nature morte* – NANCY : *Renard dévorant une poule* – OLDENBOURG : *Grande nature morte* – *Concert d'oiseaux* – ORLÉANS : *Cheval dévoré par des loups* – PARIS (Mus. du Louvre) : *Le Paradis terrestre* – *Entrée des animaux dans l'arche de Noé* – *Cerf poursuivi par une meute* – *Chasse au sanglier* – *Marchands de poisson* – *Chiens dans un garde-manger* – *Fruits et animaux* – *La Poissonnerie* – *Marchande de gibier* – *Le Cerf à l'eau* – *Oiseaux* – *Fruits* – *Corbeille de fruits* – RENNES : *Dogue blessé* – ROUEN : *Chasse au sanglier* – SAINT-PÉTERSBOURG (Mus. de l'Ermitage) : *La boutique de la fruitière* – *La marchande de légumes* – *Le marchand de marée* – *Le marchand de gibier* – *Garde-manger*, deux fois – *Nature morte* – *Boutique de marée* – *Rixe de chiens* – *Combat d'un coq domestique et d'un cop d'Inde* – *Étude de chat* – *Concert d'oiseaux* – STOCKHOLM : *Deux chiens se disputant une tête de bœuf écorchée* – *Gibier mort* – *Vase de fruits dans une niche* – *Le Renard au festin chez le héron* – TARBES : *Chasse au sanglier* – VALENCIENNES : *Le Cellier* – VIENNE : *Sanglier luttant contre des chiens* – *Le Paradis* – *Marché aux poissons* – *Même sujet* – *Chasse au renard* – *Tête de Méduse*, avec Rubens – VIENNE (Czernin) : *Vautours et serpent se querellant pour un loup mort* – *Renard et chiens* – VIENNE (Harrach) : *Chasse au cerf* – VIENNE (Liechtenstein) : *Écureuil et raisin* – *Chasse au cerf*, deux fois – *Chevreuil mort* – YPRES : *Le Marchand de gibier*, avec Rubens.

VENTES PUBLIQUES : AMSTERDAM, 1703 : *Oiseaux* : FRF 150 – AMSTERDAM, 18 mai 1706 : *Un aigle et plusieurs autres oiseaux* : FRF 800 – HAARLEM, 1711 : *Une chasse à l'ours* : FRF 1 100 – LONDRES, 30 jan. 1768 : *Boar Hunt* : FRF 2 365 – GAND, 1837 : *Combat entre chiens et loups* : FRF 875 ; *Combat entre ours et chiens* : FRF 1 200 ; *Chasse aux cerfs* : FRF 950 – LONDRES, 1844 : *Fruits et gibier* : FRF 1 265 – PARIS, 1846 : *La poule en litige* ; *Chasse au sanglier*, ensemble : FRF 7 620 ; *Lion poursuivant un chevreuil* : FRF 1 686 – PARIS, 1853 : *Groupes d'oiseaux*, quatre tableaux, ensemble : FRF 8 575 – PARIS, 1859 : *Ours et chiens* : FRF 2 943 ; *Un homme éventrant un chevreuil* : FRF 2 800 – PARIS, 1867 : *Le marchand de gibier* : FRF 6 000 ; *Fruits et nature morte* : FRF 10 200 ; *Chats et chiens* : FRF 4 600 – PARIS, 1875 : *Milans et coqs* : FRF 5 800 ; *Combat d'un coq et d'un dindon* : FRF 6 200 ; *Le marchand de gibier* : FRF 6 300 – BRUXELLES, 1882 : *Un garde-manger* : FRF 8 700 ; *La chasse au hibou* : FRF 1 700 – PARIS, 1884 : *Un garde-manger* : FRF 16 700 – LONDRES, mars 1892 : *Intérieur d'une rôtisserie* : FRF 13 120 – LE HAVRE, 1898 : *Le garde-manger* : FRF 15 000 – PARIS, 16 juin 1899 : *Étal de poissons* : FRF 4 000 – BRUXELLES, 1899 : *Nature morte* : FRF 6 700 – VIENNE, 1900 : *La marchande de fruits* : FRF 5 150 – LONDRES, 18 déc. 1909 : *Chasse au loup* : GBP 21 – LONDRES, 15 fév. 1910 : *Chasse au sanglier* : GBP 89 ; *Chasse au cerf* : GBP 65 – LONDRES, 19 nov. 1910 : *Chien et gibier mort* : GBP 63 – LONDRES, 14 juil. 1911 : *Gibier mort, homard, fruits et tête de sanglier* : GBP 546 – PARIS, 25-28 mars 1912 : *Au marché* : FRF 43 000 – PARIS, 18 déc. 1919 : *Nature morte* : FRF 1 150 – PARIS, 15 déc. 1920 : *L'étal du mareyeur* : FRF 4 100 – LONDRES, 28 avr. 1922 : *Chasse aux loups* : GBP 42 – LONDRES, 26 mai 1922 : *Fruits et oiseaux morts* : GBP 126 – PARIS, 4 déc. 1922 : *Nature morte* : FRF 6 900 – LONDRES, 4-7 mai 1923 : *La cigogne et le renard* : GBP 157 – LONDRES, 13 juil. 1923 : *Nature morte* : GBP 131 – PARIS, 22 et 23 mai 1924 : *Singe, oiseaux et corbeille de fruits* : FRF 8 500 – PARIS, 12 fév. 1925 : *Oiseaux, fruits et gibier* : FRF 9 900 – LONDRES, 27 mars 1925 : *Stag-Hunt* : GBP 136 – LONDRES, 26 juin 1925 : *Nature morte aux fruits* : GBP 231 – LONDRES, 10 juil. 1925 : *Gibier mort et fruits* : GBP 168 ; *Nature morte dans une cuisine* : GBP 199 – LONDRES, 17 juil. 1925 : *Panier de fruits* : GBP 141 – PARIS, 9 mai 1927 : *Étude de chiens* : FRF 17 900 – LONDRES, 8 juil. 1927 : *Scène d'arrière-cuisine* : GBP 131 – LONDRES, 8 nov. 1928 : *Chiens dévorant des victuailles* : FRF 2 600 – PARIS, 1ᵉʳ déc. 1930 : *Le garde-manger* : FRF 23 000 – NEW YORK, 22 jan. 1931 : *Nature morte* : USD 900 – PARIS, 26 fév. 1931 : *Chien et gibier* : FRF 1 850 – LONDRES, 11 mars 1931 : *Nature morte* : GBP 220 – LONDRES, 10 juil. 1931 : *Fruits, singe et perroquet* : GBP 120 – GENÈVE, 27 oct. 1934 : *Nature morte* : CHF 3 350 – PARIS, 28 nov. 1934 : *Le singe et le jars* : FRF 18 200 – BRUXELLES, 17 et 18 déc. 1934 : *Nature morte* : BEF 12 000 – GENÈVE, 7 déc. 1935 : *Nature morte aux fruits* : CHF 15 750 – PARIS, 17 déc. 1935 : *Le singe amateur de fruits*, pl. et lav. : FRF 950 – LONDRES, 4 juin 1937 : *Fruits et légumes* : GBP 588 ; *Étal de gibier* : GBP 189 – BRUXELLES, 21 et 22 fév. 1938 : *Étal de poissons* : BEF 11 000 ; *Nature morte* : BEF 11 000 – LONDRES, 23 fév. 1938 : *Renard avec volaille morte* : GBP 145 – LONDRES, 1ᵉʳ juil. 1938 : *Chasse au cerf* : GBP 110 – PARIS, 30 juin et 1ᵉʳ juil. 1941 : *Chien et chats se disputant un gigot*, école de F. S. : FRF 560 – PARIS, 29 avr. 1942 : *Nature morte*, attr. : FRF 10 500 – LONDRES, 10 juin 1942 : *Aras groupés sur les branches un arbre* : GBP 180 – PARIS, 29 oct. 1942 : *Gibier et oiseaux morts*, école de F. S. : FRF 11 000 – PARIS, 16 déc. 1942 : *La marchande de poissons*, attr. : FRF 58 000 – PARIS, 18 jan. 1943 : *Chat et gibier*, école de F. S. : FRF 9 000 – PARIS, 24 fév. 1943 : *L'hallali au sanglier*, attr. : FRF 16 000 – PARIS, 12 mars 1943 : *Coupe de raisins et fruits*, école de F. S. : FRF 4 300 – PARIS, 12 avr. 1943 : *Gibier et animaux*, École de F. S. : FRF 15 000 – NICE, 15 nov. 1943 : *Scène d'intérieur*, école de F. S. : FRF 30 700 – PARIS, 19 nov. 1943 : *Chien flairant un héron et des petits oiseaux morts*, attr. : FRF 1 600 – PARIS, 14 fév. 1944 : *Sanglier attaqué par des chiens* ; *Ours attaqué par des chiens*, deux pendants : FRF 26 000 – PARIS, 31 mars 1944 : *Le paradis terrestre* : FRF 300 000 – PARIS, 24 avr. 1944 : *Lévriers*, deux dess. au cr. : FRF 380 – PARIS, 5 mai 1944 : *La marchande de poissons*, attr. : FRF 16 000 – PARIS, 22 mars 1945 : *La corbeille de fruits*, Atelier de F. S. : FRF 240 000 – NEW YORK, 18 et 19 mai 1945 : *Nature morte* : USD 750 – PARIS, oct. 1945-juil. 1946 : *Le Marchand de gibier* 1641 : FRF 280 000 – NEW YORK, 15 et 16 mai 1946 : *Chasse au cerf* : USD 460 – PARIS, 20 déc. 1946 : *La Marchande de poissons*, école de F. S. : FRF 69 000 – PARIS, 13 mars 1947 : *La ménagère courtisée*, école de F. S. : FRF 12 500 – PARIS, 21 mai 1947 : *Sanglier attaqué par des chiens* ; *Loup surprenant des canards*, deux pendants (attr.) : FRF 51 000 – PARIS, 18 oct. 1948 : *Fruits et Gibier*, attr. : FRF 51 000 – PARIS, 25 mai 1949 : *La Table garnie* : FRF 780 000 ; *Les trois perroquets* : FRF 560 000 – PARIS, 10 juin 1949 : *Deux Femmes devant un étal de gibier* (recto) ; *Cerf attaqué par un chien* (verso), pl. et lav. : FRF 2 800 – PARIS, 19 déc. 1949 : *La corbeille de fruits*, attr. : FRF 240 000 – BRUXELLES, 4 déc. 1950 : *Nature morte, gibier et volaille* : BEF 55 000 – PARIS, 25 avr. 1951 : *Nature morte aux livres*, attr. : FRF 260 000 – LONDRES, 4 mai 1951 : *Intérieur de cuisine* : GBP 420 – LONDRES, 23 mai 1951 : *Nature morte au gibier mort* 1652 : GBP 140 – LONDRES, 13 juil. 1951 : *Fruits et gibier mort*, en collaboration avec Jacob Jor-

daens : **GBP 336** – LONDRES, 24 juin 1959 : *Paysage avec la fable du renard et du héron* : **GBP 1 600** – PARIS, 3 déc. 1959 : *Nature morte au panier de fruits et au vase de fleurs* : **FRF 1 900 000** – LONDRES, 23 mars 1960 : *Intérieur d'un placard à provisions* : **GBP 7 600** – LONDRES, 30 juin 1961 : *Red and green macaws* : **GBP 2 730** – LONDRES, 28 nov. 1962 : *Nature morte* : **GBP 4 800** – LONDRES, 23 juin 1967 : *Concert d'oiseaux* : **GNS 2 200** – PARIS, 7 déc. 1970 : *Le garde-manger* : **FRF 35 000** – LONDRES, 14 mai 1971 : *Nature morte aux fruits et aux fleurs* : **GNS 3 800** – LONDRES, 6 déc. 1972 : *Nature morte* : **GBP 14 000** – LONDRES, 19 juin 1973 : *Grande nature morte avec jeune femme assise et jeune garçon*, en collaboration avec Cornelis de Vos : **GNS 36 000** – LONDRES, 9 juil. 1976 : *Nature morte et couple enlacé*, h/t (149,8x208,2) : **GBP 7 200** – AMSTERDAM, 9 juin 1977 : *Nature morte*, h/p (66,5x92) : **NLG 90 000** – LONDRES, 14 avr. 1978 : *Nature morte*, h/t (120,6x205,7) : **GBP 11 000** – LONDRES, 12 déc. 1979 : *Nature morte aux fruits avec singes* (66,5x94) : **GBP 16 000** – LONDRES, 10 déc. 1980 : *Nature morte aux fruits et oiseaux* 1616, h/p (71x51,5) : **GBP 45 000** – LONDRES, 2 déc. 1983 : *Nature morte aux fruits*, h/t (110x173) : **GBP 35 000** – ROUEN, 16 déc. 1984 : *Nature morte à la coupe de faïence*, h/bois (46x64) : **FRF 400 000** – LONDRES, 29 oct. 1986 : *Nature morte aux fleurs et aux fruits*, h/p (50,5x66,5) : **GBP 32 000** – MONTE-CARLO, 20 juin 1987 : *Le poissonnier et son étal*, h/t (204x337) : **FRF 910 000** – NEW YORK, 14 jan. 1988 : *Nature morte de gibier, fleurs et fruits*, h/t (51x66,5) : **USD 77 000** – NEW YORK, 15 jan. 1988 : *La Chasse au loup*, h/t (160x301) : **USD 33 000** – PARIS, 26 juin 1989 : *Étude de têtes de lionceaux*, h/t (61,5x74,5) : **FRF 72 150** – LONDRES, 27 oct. 1989 : *Un caniche jouant avec un ratier à côté d'une brochette d'oiseaux morts*, h/t (85,6x121) : **GBP 6 820** – MONACO, 2 déc. 1989 : *le repas des chiens*, h/t (106x166) : **FRF 72 150** – LONDRES, 9 avr. 1990 : *Paysans se rendant au marché*, h/t (226x279,5) : **GBP 330 000** – LONDRES, 7 fév. 1991 : *Deux mastiffs se disputant un seau renversé d'os et de rognures*, h/t (104,2x140,3) : **GBP 2 640** – STOCKHOLM, 29 mai 1991 : *Couple élégant avec ses domestiques au marché aux poissons*, h/t (16x222) : **SEK 200 000** – LONDRES, 2 juil. 1991 : *Sanglier entouré de chiens dans une clairière*, craie noire, encre brune et lav. (29x45) : **GBP 44 000** – MONACO, 5-6 déc.1991 : *Nature morte*, encre et lav. (26,9x35,4) : **FRF 56 610** – NEW YORK, 16 jan. 1992 : *Nature morte de gibier mort sur une table avec une corbeille de fruits et deux chiens attachés à la table*, h/t (229,2x168,3) : **USD 110 000** – LONDRES, 9 déc. 1992 : *Nature morte de fruits et amandes dans des paniers et des coupes avec un singe et un écureuil sur la table*, h/t (155x193,5) : **GBP 88 000** – PARIS, 16 juin 1993 : *Nature morte à la corbeille de fruits, gibier et écrevisses*, h/pan. (73x116) : **FRF 880 000** – ORLÉANS, 23 oct. 1993 : *Nature morte au homard*, h/pan. (73x121) : **FRF 205 000** – AMSTERDAM, 17 nov. 1993 : *Nature morte avec un panier de fruits, du gibier, des légumes et un écureuil mort*, h/t (76,5x121) : **NLG 109 250** – LONDRES, 8 juil. 1994 : *Chiens attaquant un sanglier*, h/t (208x344) : **GBP 73 000** – NEW YORK, 11 jan. 1995 : *Tableau de chasse avec un lapin, un faisan, une bécasse et autres passereaux avec des bols de porcelaine Wanli, des grappes de raisin dans une corbeille et des ustensiles de cuivre avec une poule, un coq et des pigeons*, h/pan. (95,5x125,6) : **USD 222 500** – LONDRES, 5 juil. 1995 : *Nature morte avec du raisin, des poires, abricots, groseilles et cerises sur un présentoir, des fraises des bois dans un plat de porcelaine bleue et blanche avec un oeillet et une noix ouverte sur une table*, h/cuivre (34x50) : **GBP 188 500** – PARIS, 27 nov. 1995 : *Le cuisinier dans le garde manger*, h/t (142x210) : **FRF 420 000** – NEW YORK, 12 jan. 1996 : *La marchande de fruits et de légumes* 1627, h/t (165,7x241,9) : **USD 1 542 500** – VIENNE, 29-30 oct. 1996 : *Prunes dans une coupe, noisettes dans un plat, framboises dans une corbeille et écureuil sur la table*, h/pan. (84x50) : **ATS 1 070 000**.

SNYDERS Levinus ou **Sneyders**
XVIII[e] siècle. Actif à Middelbourg de 1725 à 1761. Éc. flamande.
Peintre et sculpteur.

SNYDERS Michael
Né vers 1588. Mort vers 1630. XVII[e] siècle. Actif à Anvers. Éc. flamande.
Graveur et éditeur d'art.
En 1611, dans la gilde d'Anvers, il était encore à Anvers en 1630. Il grava des allégories, des fleurs et des insectes.

SNYERS. Voir aussi **SNAYERS** et **SNYDERS**
SNYERS Frans. Voir **SNYDERS**
SNYERS Hendrik ou **Snayers**
Né vers 1612 à Anvers. XVII[e] siècle. Éc. flamande.

Graveur au burin.
Élève de M. Lauwers en 1636. Il imita la manière de Bolswert et jouit d'une grande renommée. Il a gravé, notamment d'après Rubens, Van Dyck, Jordaens, et d'après les grands maîtres italiens. Il signait ses planches *Henrick Snyers* et *H. Snyers*.

SNYERS Isabelle
Née vers 1802 à Anvers. Morte après 1841. XIX[e] siècle. Belge.
Peintre de portraits et de genre.
Élève de Fr. G. Kinssen à Paris en 1826. Elle visita Londres et travailla à Bruxelles.

SNYERS Jacques Joseph
Né le 13 avril 1754 à Malines. Mort le 28 février 1832 à Anvers. XVIII[e]-XIX[e] siècles. Éc. flamande.
Graveur au burin.
Élève de P. Fr. Martenasie.

SNYERS Johannes ou **Giovanni** ou **Snier**
D'origine flamande. XVI[e] siècle. Actif à la fin du XVI[e] siècle. Éc. flamande.
Peintre.
Il fut à Naples en 1597.

SNYERS Petrus Johannes
Né en 1696 à Anvers. Mort le 21 septembre 1757 à Anvers. XVIII[e] siècle. Éc. flamande.
Peintre de natures mortes.
Élève de son oncle Peter Snyers. Doyen de la gilde en 1734. Certains biographes disent qu'il abandonna la peinture vers l'âge de vingt-cinq ans (1715), ce qui paraît peu compatible avec la fonction qu'il remplit dix-neuf ans plus tard.

SNYERS Pieter ou **Peter** ou **Petrus**, dit **le Saint**
Né le 30 mars 1681 à Anvers. Mort le 4 mai 1752 à Anvers. XVIII[e] siècle. Éc. flamande.
Peintre de genre, portraits, paysages, natures mortes, fleurs, graveur.
Élève d'Alexandre Van Bredael en 1694, il fut maître à Bruxelles en 1705 et à Anvers en 1707. On croit qu'il était en Angleterre entre 1720 et 1726, il y peignit de nombreux portraits de gentilshommes. Il épousa Maria Catharina Van der Boven en 1726. Il vivait à Anvers, où l'on mentionne qu'il acheta une maison en 1739. C'était un grand collectionneur de tableaux flamands et hollandais. Son surnom de « Saint » vient de sa grande piété.
Ses sujets très variés sont traités dans un style archaïsant. On lui doit quelques estampes originales et d'après les maîtres.

P.Snyers

BIBLIOGR. : In : *Diction. de la peinture flamande et hollandaise*, coll. Essentiels, Larousse, Paris, 1989.

MUSÉES : ABBEVILLE : *Un pèlerin* – AMSTERDAM : *Marchande* – ANVERS : *Le nid* – Deux natures mortes – BRUXELLES : *Deux Plantes et fruits* – LIÈGE : *Cerf dévorant une tête de bœuf* – LONDRES (Nat. Gal.) : *Nature morte, étude* – NUREMBERG : *Volatiles.*

VENTES PUBLIQUES : PARIS, 30 mai 1903 : *Nature morte* : **FRF 190** ; *Réjouissance de famille* : **FRF 25 050** – LONDRES, 18 déc. 1909 : *Paon et fleurs dans un jardin* : **GBP 33** – LONDRES, 27 jan. 1928 : *Les mois de l'année*, cinq h/t : **GBP 231** – PARIS, 1er avr. 1963 : *deux Trophées de chasse*, peint./métal, faisant pendants : **FRF 13 000** – PARIS, 7 juin 1974 : *Paysage de rêve* : **FRF 31 000** – LONDRES, 10 déc. 1980 : *nature morte au gibier*, h/métal (36,5x27) : **GBP 4 600** – LONDRES, 17 nov. 1982 : *Quatre mois de l'année : janvier, mars, juillet et décembre* 1727, 4 h/t (84x68,5) : **GBP 20 000** – LONDRES (Lincolnshire), 1er mai 1984 : *Nature morte aux fleurs et aux coquillages avec une femme debout tenant un balai*, h/cuivre (32x39,3) : **GBP 30 000** – LONDRES, 10 déc. 1986 : *Nature morte aux fleurs, botte d'asperges, radis et cornichons*, h/t, vue ovale (70x58,5) : **GBP 22 000** – NEW YORK, 12 jan. 1989 : *Guimauve, coquelicots avec un vison sur un crâne de cheval* – *Plantes sauvages : mauve, chardons et bouillon blanc*, deux h/t, paire d'études de plantes (chaque 133x96,5) : **USD 132 000** – NEW YORK, 12 oct. 1989 : *Jeune savoyard jouant avec une marmotte*, h/t (44x33,5) : **USD 4 950** – LONDRES, 15 déc. 1989 : *Légumes et fruits étalés au pied d'un arbre avec un homme pressant du raisin à l'arrière-plan*, h/cuivre/bois (18,5x29,5) : **GBP 8 800** – LONDRES, 11 déc. 1991 : *Femme près d'une nature morte de fleurs dans un vase, de coquillages, d'un oiseau de paradis et d'un bocal avec un serpent posés sur un bureau*, h/cuivre (33x40,5) : **GBP 38 500** –

Rome, 28 avr. 1992 : *Faisan dans une mature morte de fleurs et de fruits dans un sous-bois*, h/t (112x84,5) : **ITL 30 000 000** – Londres, 8 juil. 1992 : *Nature morte de fruits et de légumes avec un lapin dans un paysage*, h/cuivre (19x30) : **GBP 9 680** – New York, 19 mai 1993 : *Vase de fleurs, bocaux avec un serpent et un reptile et des coquillages sur une table, et corbeille de fruits sur un coffret et des coquillages, une châtaigne et un serpent dans un bocal*, h/cuivre, une paire (chaque 21,3x16,5) : **USD 57 500** – Londres, 5 juil. 1993 : *Portrait d'un collectionneur (autoportrait)* 1747, h/pan. (30,2x27,2) : **GBP 11 500** – New York, 11 jan. 1995 : *Deux mois de l'année : juin et novembre*, h/t, une paire (chaque 85,4x67,6) : **USD 63 000** – New York, 22 mai 1997 : *Jeune artiste dessinant une nature morte de fruits et de légumes dans un jardin avec une sculpture de fontaine monumentale décorée de reliefs*, h/t (80x64,8) : **USD 20 700**.

SNYKENS Henri
Né le 3 septembre 1854 à Bruxelles. xixe siècle. Belge.
Peintre.
Il fit ses études à Düsseldorf.

SÔ-AMI, de son vrai nom : **Shinsô**, nom familier : **Sô-Ami**
Mort en 1525. xvie siècle. Actif à Kyoto. Japonais.
Peintre.
A l'époque Muromachi, la famille Ami, au service des shôgun Ashikaga, s'illustre dans l'art de la peinture à l'encre (*suiboku*) et du lavis. Sô-ami, petit-fils de Nô-ami (1397-1471) et fils de Geiami (1431-1485), est un des membres importants de cette famille et est connu comme peintre de paysages. Il participe, à la suite de ses ancêtres, à la rédaction du célèbre *Kundai-kan sôchô-ki* (Carnet du secrétaire d'art du Shôgun) qui énumère les noms des principaux peintres chinois, classés selon le goût du temps. Ses œuvres, comme celles de sa famille, toujours selon la technique du lavis, se libèrent progressivement des empreintes chinoises. La glissière du temple Daisen-in au monastère du Daitoku-ji sont décorées de magnifiques paysages dus au pinceau de Sô-ami. La grande nature, dont l'effet de brume est délicatement traduit par un lavis nuancé, évoque la tranquillité d'âme propre au sentiment japonais. Ces paysages, à l'encre sur papier, sont montés en rouleaux et conservés au Musée National de Kyoto. Ils sont au registre des Biens Culturels Importants.

SOAR Thomas
xviiie siècle. Actif à Derby vers 1790. Britannique.
Peintre sur porcelaine.
Il était aussi doreur.

SOARDI Giovanni Battista
xviiie siècle. Actif dans la seconde moitié du xviiie siècle. Italien.
Sculpteur sur bois.
Il travailla pour les églises de Celentino et de Vermiglio.

SOARES Agostin Floriano ou **Suarez**
xviie siècle. Travaillant vers 1640. Portugais.
Graveur au burin.

SOARES Antonio
Né en 1894. Mort en 1978. xxe siècle. Portugais.
Peintre de figures, portraits, dessinateur.
Il a pris part à des expositions collectives, dont : Société Nationale des Beaux-Arts de Lisbonne, obtenant une première médaille ; Exposition universelle de Paris en 1937.
Il a travaillé dans une gamme de tons sourds, mais riche de dégradés subtils. On cite de lui : *Natacha, Portrait de la sœur de l'artiste, Lisbonne*.
Bibliogr. : In : *Cien Anos de pintura en Espana y Portugal, 1830-1930*, Antiqvaria, t. X, Madrid, 1993.
Musées : Lisbonne (Mus. d'Art Contemp.).

SOARES Francisco
Né à Braga. xvie siècle. Actif dans la seconde moitié du xvie siècle. Portugais.
Peintre.
Il travailla pour l'église de la Trinité d'Orense et pour la cathédrale de Saint-Jacques-de-Compostelle.

SOARES Luis
Né au Mozambique. xxe siècle. Portugais.
Peintre de figures.
Il a montré une exposition de ses œuvres en Belgique en 1991. Dans sa peinture se retrouvent mêlées des sources iconographiques et stylistiques africaines à des formes d'expression occidentales.

SOARES Luiz
Né en 1876 à Pernambouc. xxe siècle. Brésilien.
Peintre de genre, aquarelliste.
Cet artiste fut l'un des représentants qualifiés de la moderne école brésilienne.
Il a exposé à Londres et à Paris, notamment à l'occasion de l'exposition ouverte en 1946 au Musée d'Art Moderne par l'Organisation des Nations-Unies. Il y présentait : *Pastorale ; Danse brésilienne ; Le cirque*.

SOARES Ruy
xvie siècle. Actif au milieu du xvie siècle. Portugais.
Peintre.
Il orna de peintures une litière de la reine du Portugal en 1551.

SOAVE Carlo
Né le 2 janvier 1844 à Alessandria (Piémont). Mort le 11 juin 1881 à Turin. xixe siècle. Italien.
Peintre, illustrateur et lithographe.
Élève d'A. Gastaldi. Il peignit un tableau d'autel pour l'église Saint-Pierre et Saint-Paul de Turin.

SOAVE Raffaele. Voir **SUA**

SOAVI Giuseppe
xviie siècle. Travaillant au Mont-Cassin vers la fin du xviie siècle. Italien.
Miniaturiste.
La Bibliothèque du Mont-Cassin conserve de lui une miniature datée de 1686.

SOBA Bernardo
xvie siècle. Travaillant en 1574. Italien.
Graveur sur bois.
Il grava des portraits.

SOBAÏC Milos
Né en 1945 à Belgrade. xxe siècle. Actif en France. Yougoslave.
Peintre.
Fils d'ambassadeur, Sobaïc dépasse rapidement l'horizon de son pays. Il vit quelques années à Istanbul, un an en Israël, mais fait néanmoins ses études à l'École des Beaux-Arts de Belgrade dont il est diplômé en 1970. Il se fixe à Paris en 1972.
Il expose d'abord Yougoslavie, puis montre ses œuvres dans des expositions particulières, parmi lesquelles : 1972, galerie Lambert, Paris ; à partir de 1973, galerie F.V., New York ; 1983, Centre culturel, Belgrade ; 1985, galerie Alain Blondel, Paris ; 1988, galerie du Dragon, Paris.
Sobaïc est de la génération des dado, Ljuba, Velickovic. Il a en commun avec eux le même graphisme rapide. Comme eux également, il exprime la même absurdité du monde, la même horreur. Des hommes agglutinés, ficelés, oppressés semblent basculer dans un univers de déchets. Il règne dans la peinture de Sobaïc une atmosphère de séisme permanent, d'exil, d'angoisse. Dans un registre de couleurs étendu, il suggère les formes par quelques touches lestes. Seuls quelques détails sont plus fortement appuyés.

SOBAJIC Ilija
Né le 15 août 1876 à Danilovgrad. xxe siècle. Yougoslave.
Peintre de figures, portraits, paysages.
Il fit ses études à Vienne et à Paris. Il travailla pour la cour de Montenegro.

SOBEJANO Y LOPEZ José Maria
Né en 1852 à Murcie. Mort en 1918 à Murcie. xixe-xxe siècles. Espagnol.
Peintre de scènes de genre.
Il fut élève de Fr. Bushell, puis de Dubois et de Rosales. Il compléta sa formation artistique en copiant les grands maîtres au Musée du Prado à Madrid. Il exposa à Murcie, de 1873 à 1883. Une rétrospective de son œuvre eut lieu au Cercle des Beaux-Arts de Murcie en 1926.
Il se spécialisa dans la peinture de genre, aimant dépeindre les petites scènes de la région de Murcie, avec une grande minutie dans les descriptions et une lumière intense. On lui doit notamment : *Conversation douce – Le porteur d'eau*.
Bibliogr. : In : *Cien Anos de pintura en Espana y Portugal, 1830-1930*, Antiqvaria, t. X, Madrid, 1993.

SOBEL Janet
Née en 1894 en Russie. Morte en 1968 à New York. xxe siècle. Active depuis 1908 aux États-Unis. Russe.
Peintre.

Très peu connue en dehors des États-Unis, cette femme artiste a commencé à un âge avancé la peinture. Son travail a été rapproché de l'art naïf, de l'art primitif, et, dans sa dernière phase, comme anticipant le mouvement gestuel de l'expressionnisme abstrait.
Bibliogr. : In : *Dictionnaire de l'art moderne et contemporain*, Hazan, Paris, 1992.
Musées : New York (Mus. of Mod. Art).

SOBICO Johann
XVᵉ siècle. Actif à Prague en 1410. Autrichien.
Miniaturiste.

SOBIESKI Jean
Né en 1937 à Cannes (Alpes-Maritimes). XXᵉ siècle. Français.
Peintre.
Il a étudié à l'École des Beaux-Arts de Paris, dans la section architecture à l'Atelier Beaudoin, mais il n'y resta que deux ans afin de se consacrer à la peinture. De 1967 à 1970, il se partagea entre Paris et Rome, étant devenu comédien afin de subvenir à ses besoins matériels tout en continuant à peindre.
Il a montré une première exposition particulière de ses œuvres en 1969.
Il fonde à Paris le groupe *Réalisme mutant* qui chercher à démontrer picturalement que saisir la réalité de nos jours, c'est saisir la fuite de la réalité. Sa peinture, à l'apparence froide, est une illustration sur le monde et sur la vie humaine, tels qu'ils hantent nos générations sur un complexe chimique recréant la vie en laboratoire, à l'exemple de la synthèse réalisée au laboratoire de Bekerley par Fraenkel Conrad et Robley Williams. La peinture nous fait voir un monde minéral, aux lignes géométriques et aux surfaces lisses, n'ayant pas oublié la technique graphique de ses premières années d'architecture.

SOBIESKI Jeanne. Voir GILLET Jeanne

SOBINSKI Kasimierz
XVIIIᵉ siècle. Actif à la fin du XVIIIᵉ siècle. Polonais.
Peintre de miniatures, peintre sur porcelaine.
Élève de J. Peszka. Il fut directeur de la Manufacture de porcelaine de Korzec.

SOBISSO. Voir PIETRO di Bernardino di Guido

SOBKOWIAK Tadeusz
Né en 1955. XXᵉ siècle. Polonais.
Peintre.
Diplômé de l'Université des Beaux-Arts de Poznan. Il participe à de nombreuses expositions « Peintres Polonais » entre 1945 et 1986. Ses œuvres figurent dans des musées des États-Unis., de Suède et du Danemark.

SOBLEAU Michele de. Voir DESUBLEO Michele

SOBOLEFF Andréi
Né en 1745. XVIIIᵉ siècle. Russe.
Peintre sur porcelaine et mosaïste.
Élève de l'Académie de Saint-Pétersbourg.

SOBOLEFF Dmitri Michaïlovitch
Né vers 1784 à Moscou. XIXᵉ siècle. Russe.
Portraitiste.
Élève d'Anton Gradd à Dresde.

SOBOLEFF Ivan
XVIIᵉ siècle. Actif au début du XVIIᵉ siècle. Russe.
Peintre d'icônes.
Il appartenait à l'École de Stroganoff.

SOBOLEV Yurl
XXᵉ siècle. Actif dans la seconde moitié du XXᵉ siècle. Russe.
Peintre.
Il fait partie des rares artistes russes qui ont continué de travailler dans le sens de l'histoire de l'évolution moderne des expressions artistiques, en dépit de leur non-reconnaissance par les instances en place et, de ce fait, de l'impossibilité de communiquer avec le public. Pour sa part, il tente d'illustrer ce qui se passe dans les profondeurs de la conscience, usant d'un répertoire de signes mystérieux et minutieux, d'où émergent quelques chiffres.

SOBOLEVSKI Andréi Pétrovitch
Né en 1789. Mort en 1867. XIXᵉ siècle. Russe.
Portraitiste.

SÖBORG Paul
Né le 22 octobre 1852 à Berlin. XIXᵉ siècle. Allemand.

Peintre de paysages et d'architectures.
Élève de Chr. Wilberg et d'E. Bracht. Mari de Joséphine Söborg-Merz.

SÖBORG-MERZ Joséphine
Née le 29 juin 1861 à Halberstadt. XIXᵉ-XXᵉ siècles. Allemande.
Peintre de genre, paysages, portraits.
Femme de Paul Söborg et élève de Gussow, de Skarbina et de L. Deschamps.

SOBOROVA Alexandra
XXᵉ siècle. Russe.
Affichiste.
Elle a figuré à l'exposition *Paris Moscou* au Centre Georges Pompidou à Paris en 1979.
Elle a réalisé des affiches et des décors pour les trains de propagande.

SOBRE François Hyacinthe
Né le 28 mars 1793 à Paris. XIXᵉ siècle. Français.
Sculpteur.
Père d'Hyacinthe Sobre. Entré à l'École des Beaux-Arts le 4 octobre 1821. Élève de Cartellier. Il exposa au Salon entre 1827 et 1859.

SOBRE Hyacinthe Phileas
Né le 3 février 1826 à Paris. Mort en 1902. XIXᵉ siècle. Français.
Sculpteur.
Élève de Ramey fils et de Dumont. Entré à l'École des Beaux-Arts le 2 octobre 1844. Il débuta au Salon de 1850. Prix de Rome en 1851 ; mention honorable en 1858.

SOBREIRA Gregorio de
XVIIᵉ siècle. Actif à Orense dans la première moitié du XVIIᵉ siècle. Espagnol.
Peintre.
Il travailla pour des églises de Nogueira et de Beira.

SOBREMAZAS Pedro de
XVIᵉ siècle. Actif à Valladolid à la fin du XVIᵉ siècle. Espagnol.
Peintre.
Vers 1590, il termina un retable laissé inachevé par Gregorio Martinez et collabora au maître-autel de la cathédrale de Burgos.

SOBRERO Emilio
Né le 10 décembre 1890 à Turin (Piémont). Mort en 1964 à Rome. XXᵉ siècle. Italien.
Peintre de figures, portraits, paysages, natures mortes, dessinateur, écrivain.
Il fut élève de l'Académie des Beaux-Arts de Turin. Il exposa à Venise en 1928 et à Turin en 1930.
Artiste au talent varié, il a peint des paysages, notamment de la *Campagne Romaine*, des accords de nature morte et de plein air : *Objets à la fenêtre*, des études de femmes : *La toilette* ; *Femme nue* ; *Femme sur une terrasse*, enfin des portraits et autoportraits.
Ventes Publiques : Rome, 15 nov. 1988 : *Paysage du côté du hameau de Pazzi* 1950, h/pan. (29x40) : ITL 1 700 000 – Rome, 17 avr. 1989 : *Le bois de Valtournanche* 1929, h/pan. (40x31) : ITL 2 000 000 – Rome, 28 nov. 1989 : *Les amoureux*, h/t (100x140) : ITL 12 500 000 – Rome, 25 mars 1993 : *Petit nu* 1940, h/t (50x65) : ITL 4 400 000 – Rome, 30 nov. 1993 : *Jeune fille endormie* 1938, h/t (55x75) : ITL 3 910 000 – Rome, 19 avr. 1994 : *Vendange* 1919, h/t (73x70) : ITL 5 750 000 – Rome, 28 mars 1995 : *Voyage de nuit* 1936, h/t (110x155) : ITL 11 500 000 – Milan, 2 avr. 1996 : *Les vendanges* 1919, h/t (203x197) : ITL 8 050 000.

SOBRERO Ettore
Né le 7 août 1924 à Turin (Piémont). XXᵉ siècle. Italien.
Peintre.
Il a participé à de nombreuses expositions de groupe et fit des expositions particulières, dont : 1963, Pistoia ; 1963, Prato ; 1964, Turin ; 1965, Biella ; 1968, Bari ; 1969, Venise ; 1971, Turin ; 1971, Paris ; 1973, Bologne.
Il peint des toiles en hommage à des expéditions spatiales. Ses compositions peintes à l'acrylique sur bois, reposent sur des effets de matière épaisse et de rythme rendu par un graphisme nerveux, et évoquent les constellations célestes. Les tons précieux sont rehaussés de rouge et bleu.
Bibliogr. : *Gli alti cieli di sobrero*, catalogue d'exposition, Gal. Sanvitale, Bologne, 1973.

SOBRINO Cecilia, née **Morillas** ou **Sicilia y Enriquez de Morillas**
Née en 1538. Morte le 21 octobre 1581 à Madrid. XVIᵉ siècle. Espagnole.
Sculpteur sur bois et peintre.
La tradition la présente comme ayant possédé de vastes connaissances dans différentes branches scientifiques. On la cite comme ayant exécuté de remarquables globes terrestres, et des cartes géographiques. Son fils José et ses filles Cecilia et Maria furent peintres.

SOBRINO Cecilia
Morte le 7 avril 1646 à Valladolid. XVIIᵉ siècle. Espagnole.
Peintre.
Fille de Cecilia Sobrino. Elle appartint à l'ordre des Carmélites sous le nom de Cecilia del Nacimiento, Elle vécut à Valladolid au couvent des Carmélites dont elle décora une partie.

SOBRINO Francisco
Né en 1923 ou 1932 à Guadalajara. XXᵉ siècle. Actif depuis 1959 en France. Espagnol.
Peintre, sculpteur. Art cinétique. Groupe de recherche d'art visuel (GRAV).
De 1949 à 1958, il résida en Argentine, faisant ses études à l'École des Beaux-Arts de Buenos Aires, d'où il sortit diplômé comme professeur de dessin et gravure. Après avoir exposé en Argentine, il participa en France à la fondation du *Groupe de Recherche d'Art Visuel* (GRAV) où il resta actif jusqu'à la dissolution en 1968, participant aux nombreuses manifestations collectives du groupe, notamment en Espagne, Allemagne, France, New York, Italie, Belgique, Hollande, etc.
D'entre les artistes cinétiques, Sobrino fut le premier à mettre en œuvre des éléments interférents, transparents, teintés ou opaques, en Plexiglas, aluminium ou acier, juxtaposés ou superposés, en tout cas de telle sorte que l'on voie les uns au travers des autres, les mouvements du spectateur créant les déplacements apparents des éléments les un par rapport aux autres et la modification de leur aspect relatif. Pour accentuer cette participation du spectateur à l'aspect de l'œuvre, Sobrino a également créé des œuvres démontables et modifiables. Parmi les œuvres les plus remarquées : les *Rotations opposées* de 1966 à 1967, en Plexiglas et bois et *Dans le vent*, pièce exposée à la Biennale de Paris, en 1967, qui requérait la participation du public.
Bibliogr. : Frank Popper : *L'Art cinétique*, Gauthier-Villars, Paris, 1970 – Frank Popper, in : *Nouveau Dictionnaire de la sculpture moderne*, Hazan, Paris, 1970 – in : *L'Art du XXᵉ siècle*, Larousse, Paris, 1991.

SOBRINO José
XVIIᵉ siècle. Espagnol.
Peintre.
Fils de Cecilia Sobrino née Morillas. Il était prêtre.

SOBRINO Maria ou **Sobrino y Morillas**, appelée en religion **Maria de San Alberto**, née **Morillas**
Morte en 1640 à Valladolid. XVIIᵉ siècle. Espagnole.
Artiste.
Fille de Cecilia Sobrino, elle appartint à l'ordre des Carmélites.

SOBRINO BUHIGAS Carlos
Né le 18 mars 1885 à Pontevedra (Galice). Mort le 4 décembre 1978. XXᵉ siècle. Espagnol.
Peintre de sujets religieux, scènes de genre, paysages animés, paysages d'eau.
Il fut élève d'Alejandro Ferrant et d'Eliseo Meifren, puis il poursuivit ses études à Londres et à Paris. Il enseigna à l'École des Arts et Métiers de Vigo. Il prit part à diverses expositions collectives, dont : 1908, 1910, 1915 Salon de la Société Nationale des Beaux-Arts de Paris, recevant une troisième médaille en 1915 ; 1913 Salon Iturriz de Madrid ; 1926 Exposition universelle de Panama.
Il peignit principalement des tableaux de genre, femmes à l'ouvrage, scènes qui illustrent la vie des pêcheurs. On cite, entre autres : *Fête maritime* – *Pêcheurs de Muros* – *Villageoise avec vaches*.
Bibliogr. : In : *Cien Anos de pintura en Espana y Portugal, 1830-1930*, Antiqvaria, t. X, Madrid, 1993.

SOC John
XIIIᵉ siècle. Britannique.
Peintre.
Élève de Master William. Il travailla pour la chapelle du château de Windsor de 1252 à 1253.

SOCARD Edmond
Né le 1ᵉʳ juillet 1869 à Troyes (Aube). XIXᵉ-XXᵉ siècles. Français.
Peintre verrier.
Père de Jacques et de Tony Socard. Il exécuta des vitraux dans les églises Saint-Charles de Paris, Sainte-Madeleine de Troyes et Notre-Dame d'Épernay.

SOCARD Jacques
Né le 14 décembre 1903 à Paris. XXᵉ siècle. Français.
Peintre verrier.
Fils d'Edmond Socard. Il a exposé, à Paris, au Salon des Artistes Décorateurs. Il obtint une médaille d'or en 1925. L'église Notre-Dame, à Épernay, renferme des vitraux de cet artiste.

SOCARD Tony
Né le 26 septembre 1901 à Paris. XXᵉ siècle. Français.
Peintre verrier.
Fils d'Edmond Socard. Il a exposé, à Paris, au Salon des Artistes Décorateurs. Il obtint une médaille d'or en 1925.

SOCCI Antonio
Né à Modène. Mort à Modène, jeune. XVIIᵉ siècle. Italien.
Peintre.
Il travailla pour les églises de Modène.

SOCCI Jacopo
XVIIᵉ siècle. Actif au début du XVIIᵉ siècle. Italien.
Sculpteur.
Il a sculpté la statue de *Saint Jean-Baptiste* au baptistère de Settignano.

SOCCORSI Angelo ou **Gianangelo** ou **Soccorso**
XVIIIᵉ siècle. Travaillant à Rome vers 1716. Italien.
Peintre.
Il a peint un tableau pour la chapelle de la Madone du Rosaire à Saint-Prassède de Rome.

SOCCORSI Camille
Né le 21 octobre 1919 à Bourg-Saint-Andéol (Ardèche). XXᵉ siècle. Français.
Sculpteur de figures, animalier, peintre. Populiste.
Il vit et travaille à Tarascon. Il participe à de nombreuses manifestations collectives, récoltant distinctions et prix régionaux.
Il est surtout connu comme sculpteur forain, réalisateur de figures typiques destinées aux boutiques et manèges de foires. Il a aussi sculpté des chevaux et taureaux monumentaux, pour des lieux publics de Beaucaire et Mollégès.

SOCHACZEWSKI Alexander, appelé aussi **Sander Leib**
Né en mai 1843 à Ilow (près de Lowicz). Mort en juin 1923 à Vienne. XIXᵉ-XXᵉ siècles. Polonais.
Peintre.
Il fit ses études à Varsovie. Il peignit surtout des scènes décrivant la vie des exilés politiques en Sibérie où il a passé deux ans. Le Musée municipal de Lemberg conserve de lui *Au revoir, Europe !* et deux autoportraits, ainsi que cent vingt-cinq autres œuvres.

SOCHER Johann
XVIIIᵉ siècle. Actif à Sonthofen dans la seconde moitié du XVIIIᵉ siècle. Allemand.
Sculpteur sur bois.
Il sculpta un autel pour l'église de Bernbach et un tabernacle pour celle de Sonthofen en 1794.

SOCHER Johann. Voir aussi **SCHOR Hans**

SOCHET Auguste
Né à Vendeuvre-sur-Barse (Aube). XIXᵉ siècle. Français.
Sculpteur.
Élève de Cavelier. Il débuta au Salon en 1878.

SOCHOR Eduard
Né le 23 septembre 1802 à Vici u Loun. XIXᵉ siècle. Tchécoslovaque.
Architecte et peintre de vues.
Élève de l'Académie de Vienne.

SOCHOR Vaeslav
Né le 7 octobre 1855 à Obora u Loun. Mort le 23 février 1935 à Prague. XIXᵉ-XXᵉ siècles. Tchécoslovaque.
Peintre.
Il fut élève de l'École de Munich. Il figura aux Expositions de Paris. Il obtint une mention honorable en 1886 et une médaille d'argent en 1889 lors de l'Exposition universelle de Paris.

SOCHOS Antonios
Né en 1880 dans l'île de Tenos. XXᵉ siècle. Grec.

Sculpteur de monuments.
Il fit ses études à Athènes et à Paris. Il sculpta des monuments aux morts.

SOCHOS Lazare ou Lazaros ou Sohos
Né le 6 janvier 1862 dans l'île de Tenos. Mort en 1911 à Athènes. XIXᵉ-XXᵉ siècles. Grec.
Sculpteur de monuments, statues.
Il prit tout d'abord à Constantinople des leçons de dessin du maître français Guillemet, puis travailla à l'École des Beaux-Arts de Paris sous la direction de Cavelier et Antonin Mercié. Il figura aux expositions de Paris. Il obtint une mention honorable en 1889 lors de l'Exposition universelle (Paris), une médaille d'or en 1900 lors de l'Exposition universelle (Paris).
Il se distingua dans la statuaire monumentale. Il sculpta des mausolées et des monuments aux morts à Athènes, à Constantinople et à Paris. Son œuvre principale est *La Grèce protégeant les Antiquités* qui fut exposée à Paris en 1900.

SOCKH Michael ou Sock ou Sockher
Mort en 1615 à Kremnitz. XVIIᵉ siècle. Autrichien.
Médailleur.
Il grava des monnaies à Kremnitz.

SOCKL Sophie
XIXᵉ siècle. Active dans la première moitié du XIXᵉ siècle. Autrichienne.
Peintre de portraits et d'oiseaux.
Elle exposa à Vienne en 1837.

SOCKL Theodor Benedikt
Né le 16 avril 1815 à Vienne. Mort le 24 décembre 1861 à Vienne. XIXᵉ siècle. Autrichien.
Peintre et restaurateur de tableaux.
Élève de l'Académie de Vienne. Il travailla à Hermannstadt (Sibiu, Roumanie) et à Vienne.
Musées : Sibiu (Mus. Bruckenthal) : *Portrait d'un inconnu – Portrait d'une dame – Le conseiller Friedriech Soterius von Sachsenheim – Mme Justine Soterius von Sachsenheim – Mme Klara Soterius von Sachsenheim, née Miller von Milborn.*

SÖCKH
XVIIᵉ siècle. Actif à Cologne. Allemand.
Graveur au burin.
Il grava une planche *La Vierge de Kevelaer*, en 1640.

SÖCKLER Bernhard
Né vers 1700. Mort avant le 1ᵉʳ avril 1767 à Augsbourg. XVIIIᵉ siècle. Allemand.
Graveur au burin.
Père de Johann Michael Söckler. Il grava des sujets religieux et des vues.

SÖCKLER Johann Michael
Né le 9 novembre 1744 à Augsbourg. Mort le 7 avril 1781 à Munich. XVIIIᵉ siècle. Allemand.
Graveur au burin.
Fils de Bernhard Söckler et élève de Franz Xaver Jungwierth. Il grava des portraits, des sujets religieux, des vues et des illustrations de livres.

SOCLET Arthur Louis
Né à Paris. XIXᵉ siècle. Français.
Peintre de genre, paysages, aquarelliste.
Élève de Ch. Lhullier. Il débuta au Salon de 1879. Le Musée du Havre conserve de lui : *Le quai Vauban au Havre* (aquarelle) et *L'ancienne poissonnerie du Vivier, au Havre* (gouache).
Ventes Publiques : Paris, 30 avr. 1919 : *Le déjeuner d'Arlequin* : FRF 36.

SOCQUET ou Soqui
XVIIIᵉ siècle. Français.
Peintre.
Actif dans la seconde moitié du XVIIIᵉ siècle, cet artiste travailla dans les manufactures de porcelaine de Sèvres, Plymouth, Worcester et Bristol.

SOCQUET Jeanne
Née le 24 novembre 1928 à Paris. XXᵉ siècle. Française.
Peintre de figures, dessinateur, aquarelliste, peintre de cartons de mosaïques.
Elle a commencé par fréquenter les cours de dessin, peinture et sculpture de la Ville de Paris, puis ceux de la Grande Chaumière, les ateliers libres de l'École des Beaux-Arts de Paris et la section d'Or de Souverbie. Elle effectue un voyage en Espagne en 1951. Elle vit et travaille à Paris.

Elle participe à des expositions collectives, dont : 1959, Confrontation de la peinture italienne et de la peinture française, Château de Blois ; 1961, Peintres français à Téhéran ; 1966-1967, Sélection du Salon Comparaisons, Paris ; de même qu'à Paris aux Salons de la Jeune Peinture, d'Automne, Peintres Témoins de leur temps, Comparaisons, Critique, Réalités Nouvelles ; 1985, *Les Peintres au téléphone*, galerie Pierre Lescot, Paris ; au cours des années quatre-vingt-dix, Groupe 109, Paris.
Elle montre ses œuvres dans des expositions personnelles, parmi lesquelles : 1958, 1959, 1962, 1965, galerie Dauphine, Paris ; 1968, galerie J.-C. Bellier, Paris ; 1969, galerie Saint-Placide Jean Rumeau, Paris ; 1970, 1971, 1973, 1974, 1975, galerie Valérie Schmidt, Paris ; 1981, 1984, galerie Jacques Massol, Paris ; 1981, galerie Arcadia, Paris ; 1982, Jeanne Socquet est présentée à la Foire internationale d'art contemporain à Paris par la galerie Jacques Massol ; 1989, galerie Pierette Morda, Paris ; 1992, Librairie des Océanes, Pornichet ; 1993, galerie Philippe Gand, Paris ; 1996, galerie Béatrice Soulié, Paris. Elle a obtenu le prix Barbizon en 1963, le prix Drouant en 1981.
C'est au début des années soixante que Jeanne Socquet commence à « travailler sur des veilles femmes », figures humaines d'une population en marge, empreinte de solitude, hors les normes de la jeunesse, de la beauté et de la richesse, dont la transposition picturale en séries deviendra plus tard son sujet de prédilection : les armes et les vamps (1970), les travestis de l'Alcazar (1971), les femmes en rouge (1973), accumulations de têtes grimaçantes (1974), les femmes liées (1977)...
Que ses compositions intègrent des animaux ou des objets ou représentent son « album de famille », une pression humaine s'y manifeste, s'y ressent toujours. Ses œuvres sont en général rythmées par une matière pigmentaire visible accompagnant une gamme de couleurs qui hésite parfois entre une tendance au camaïeu et un jeu de superpositions et de voilages d'où naît une forme faite de tracés. Cet attachement à l'humanité s'exprimera jusqu'à la représentation des cicatrices de la folie et de l'enfermement, notamment dans les séries de dessins et peintures réalisées à deux reprises dans des hôpitaux psychiatriques. ■ C. D.
Bibliogr. : J. Leehardt : *Connaître la peinture de Jeanne Socquet*, 1986 – Jean-Claude Cheval et Alain Bilot : *Entretien avec Jeanne Socquet*, in : *Jeanne Socquet*, catalogue de l'exposition, Librairie des Océanes, Pornichet, 1992.

SOCRATE I
Vᵉ siècle avant J.-C. Actif dans la première moitié du Vᵉ siècle avant Jésus-Christ. Antiquité grecque.
Sculpteur.
Il a exécuté une statue de la *Mère des Dieux* dans un sanctuaire de Thèbes.

SOCRATE II
Vᵉ siècle avant J.-C. Actif à Athènes de 470 à 460 av. J.-C. Antiquité grecque.
Sculpteur.
Il travailla pour l'Acropole. La tradition identifiait cet artiste au célèbre philosophe de ce nom.

SOCRATE III
IVᵉ siècle avant J.-C. Antiquité grecque.
Peintre.
Élève de Pausias.

SOCRATE Carlo
Né le 12 mars 1889 à Mezzana Bigli (Pavie). Mort en 1967 à Rome. XXᵉ siècle. Italien.
Peintre de figures, paysages, animaux, natures mortes, décorateur.
Il fut élève de Giovanni Costetti à la Scuaola libera del Nudo. Il s'établit à Rome en 1914. Il a collaboré en tant que décorateur à une tournée des Ballets Russes de Diaghilev. Il a commencé à exposer en 1911.
Parti d'un cubisme tempéré, il s'est rapproché de l'esthétique finalement défendue par la revue *Valori Plastici* à savoir un retour à un certain classicisme par rapport à l'art des avant-gardes, n'hésitant pas à faire une relecture de la Renaissance italienne. Il s'est parfois révélé une réaliste mystique, notamment en peignant un *Saint François en extase*, dans un cadre naturel traité selon l'art d'un paysagiste appliqué. Socrate a peint surtout des figures.
Bibliogr. : R. Longhi : *Storia di Socrate*, Rome, 1926 – in : *Dictionnaire de l'art moderne et contemporain*, Hazan, Paris, 1992.
Musées : Rome (Gal. d'Art Mod.) – Rome (Mus. mun.).
Ventes Publiques : Milan, 29 nov. 1966 : *Maternité :*

ITL 2 800 000 – Rome, 23 nov. 1981 : *Nature morte* 1933, h/t (45,5x60) : **ITL 3 200 000** – Rome, 18 mai 1983 : *Vase de fleurs des champs* 1932, h/t (60x45,5) : **ITL 3 200 000** – Rome, 7 avr. 1988 : *Aruighe* 1930, h/t (25x38) : **ITL 7 500 000** – Rome, 15 nov. 1988 : *La villa Strohl Fern*, h/t (30x25) : **ITL 5 800 000** – Rome, 17 avr. 1989 : *Flore* 1942, h/t (100x77,5) : **ITL 15 500 000** – Rome, 28 nov. 1989 : *Place du Peuple*, h/t (30x40) : **ITL 12 000 000** – Rome, 10 avr. 1990 : *Nature morte avec poisson et artichauts* 1927, h/pan. (47,5x60) : **ITL 16 500 000** – Rome, 12 mai 1992 : *Endormie*, h/t (30x39,5) : **ITL 11 000 000** – Rome, 19 nov. 1992 : *Nature morte aux poires vertes*, h/cart. (30x40) : **ITL 8 500 000** – Rome, 8 nov. 1994 : *Piazza del Popolo*, h/t (40x50) : **ITL 7 475 000** – Rome, 14 nov. 1995 : *Nature morte aux instruments de musique* 1965, h/t (50x70) : **ITL 6 900 000** – Venise, 7-8 oct. 1996 : *Personnage féminin*, h/t (40,5x30) : **ITL 3 455 000** – Milan, 25 mars 1997 : *Vue du Tevere con Castel Sant'Angelo e San Pietro*, h/t (56,5x81) : ITL 27 960 000.

SOCTANER Jaime
XVI[e] siècle. Actif au début du XVI[e] siècle. Espagnol.
Peintre verrier.
Il travailla en 1501 aux vitraux de la cathédrale de Valence.

SODAR André
Né en 1829. Mort en 1903 à Dinant. XIX[e] siècle. Belge.
Paysagiste.

SODAR Franz
Né en 1827 à Dinant-sur-Meuse. Mort en janvier 1900 à Assise (Italie). XIX[e] siècle. Belge.
Peintre d'histoire, de genre, de portraits et de sujets religieux.
Peintre d'histoire et portraitiste au début de sa carrière, il se voua ensuite à l'art sacré. Il se rendit en Palestine d'où il rapporta des études des Lieux Saints en vue de toiles qu'il peignit à Assise. Il reçut du pape Léon XIII la médaille d'or des artistes chrétiens.

SODE Charlotte ou Caroline Charlotte
Née le 16 avril 1859 à Vävergaard (Bornholm). Morte le 5 décembre 1931 à Copenhague. XIX[e]-XX[e] siècles. Danoise.
Peintre de genre, portraits, fleurs.
Elle travailla à Copenhague où elle fut professeur de dessin et de peinture.

SODEMANN Karl
Né le 10 février 1888 à Berlin. XX[e] siècle. Allemand.
Peintre de paysages, graveur.
Il travailla à Kieselbach (Röhn).

SODEN John Edward
XIX[e] siècle. Britannique.
Peintre de genre.
Il exposa à Londres de 1861 à 1887.
Ventes Publiques : Londres, 7 juin 1995 : *La Fausse Note*, h/pan. (40x51) : GBP 2 990.

SODEN Susannah
Née à Broenston. XIX[e] siècle. Active dans la seconde moitié du XIX[e] siècle. Britannique.
Peintre de fleurs et de fruits.
Elle exposa à Londres de 1866 à 1890.

SODER Alfred
Né le 18 juillet 1880 à Bâle. XX[e] siècle. Suisse.
Graveur, lithographe.
Il fut élève de l'Académie des Beaux-Arts de Munich et de J. Herterich et P. Halm. Il gravait à l'eau-forte, surtout des ex-libris.

SODERBERG Gustaf ou Gösta
Né le 8 avril 1799 à Norrköping. Mort le 3 novembre 1875 à Stockholm. XIX[e] siècle. Suédois.
Peintre de paysages et de figures, lithographe et officier.
Il fit ses études en France et en Italie. Il peignit des vues de Stockholm et des châteaux du roi de Suède.

SÖDERBERG P.
XVIII[e] siècle. Actif à Stockholm dans la seconde moitié du XVIII[e] siècle. Suédois.
Sculpteur sur bois.
Il sculpta pour l'église Adolf Frédéric de Stockholm, de 1773 à 1774.

SÖDERDAHL Olof
XVIII[e] siècle. Suédois.
Sculpteur sur bois.
Il a sculpté la chaire de l'église d'Ekeby en 1741.

SODERINI Antonio
XVII[e] siècle. Italien.
Peintre.
Il a peint le tableau d'autel *Mort de saint Joseph,* dans l'église de S. Piero in Gattolino.

SODERINI Francesco
Né en 1673. Mort en 1735. XVII[e]-XVIII[e] siècles. Actif à Florence. Italien.
Peintre.
Père de Mauro Soderni et élève d'Al. Gherardini. Il peignit des tableaux d'autel pour des églises de Florence.

SODERINI Mauro
Né le 15 janvier 1704 à Florence. Mort après 1739. XVIII[e] siècle. Italien.
Peintre d'histoire.
Élève de G. G. del Sole. On voit de lui, à Florence : *Le miracle de saint Zenobio,* à Saint-Stefano.

SÖDERLUND Charles ou Carl Gustaf
Né le 8 janvier 1860 à Stockholm. XIX[e]-XX[e] siècles. Suédois.
Graveur.
Il fut élève de Courtry et Cormon. Il figura, à Paris, aux expositions de Paris. Il obtint une mention honorable en 1894, une médaille d'argent en 1900 lors de l'Exposition universelle. Il grava d'après Rembrandt et Vermeer de Delft.

SÖDERMAN Anders
XVIII[e] siècle. Actif à Stockholm au début du XVIII[e] siècle. Suédois.
Peintre.
Il exécuta des peintures sur bois dans l'église de Häverö.

SÖDERMAN Carl August
Né le 26 août 1835 à Orebro. Mort le 22 avril 1907 à Stockholm. XIX[e] siècle. Suédois.
Sculpteur.
Élève de l'Académie de Stockholm. Il sculpta des bustes et des médaillons.

SÖDERMARK Johan Olaf ou Olaf Johan
Né le 11 mai 1790 à Landskrona. Mort le 15 octobre 1848 à Stockholm. XIX[e] siècle. Suédois.
Peintre de genre, portraits.
Il fut officier dans l'armée suédoise jusqu'en 1819 et fit plusieurs campagnes. A cette date, il quitta l'armée et alla étudier à Munich et à Rome. Il réussit brillamment dans sa nouvelle carrière. Son dernier ouvrage fut un portrait de la célèbre cantatrice *Jenny Lind.*
Musées : Göteborg : *Grecque* – *Le peintre Hj. Mörner* – Norrkoping : *Romaine* – Orebro : *Le conseiller C. J. af Nordin* – Stockholm : *Le père de l'artiste,* médaillon – *Grazia* – *Le peintre Franz Riepenhausen* – *A. Van Hartmansdork* – *Caroline Bygler, modèle du sculpteur Bystrom* – Versailles : *L'écrivain Henri Beyle dit Stendhal.*
Ventes Publiques : Londres, 19 nov. 1969 : *Portrait de Jenny Lind* : GBP 2 000 – Amsterdam, 19 sep. 1989 : *Deux jeune Italiennes bavardant sur une terrasse* 1839, h/t (77x95) : NLG 8 625.

SÖDERMARK Per ou Johan Per
Né le 3 juin 1822 à Mossebo (près de Karlsberg). Mort le 26 novembre 1889 à Stockholm. XIX[e] siècle. Suédois.
Peintre d'histoire, sujets militaires, portraits.
Fils de Johan Olaf Södermark. Il fut d'abord soldat ; abandonnant la carrière des armes, il accompagna son père en Italie en 1845. Il fut ensuite élève des Académies de Stockholm et de Düsseldorf, puis de Couture à Paris. Élu membre de l'Académie de Stockholm en 1874. L'Ateneum de Helsinki conserve de lui *Portrait du peintre W. Hohnberg.*

SODINI Dante
Né le 29 août 1858 à Florence (Toscane). Mort le 31 décembre 1934 à Florence. XIX[e]-XX[e] siècles. Italien.
Sculpteur de bustes, décorateur.
Il travailla à la décoration de la cathédrale de Florence. Il a exécuté de nombreux bustes.
Il a figuré aux Expositions de Paris. Il obtint une médaille d'or lors de l'Exposition universelle en 1889.
Musées : Rome (Gal. d'Art Mod.) : *La Foi.*

SODOMA, il, de son vrai nom : **Bazzi Giovanni Antonio**
Né en 1477 à Verceil. Mort le 15 février 1549 à Sienne. XVI[e] siècle. Italien.
Peintre de scènes mythologiques, compositions religieuses, portraits, fresquiste.

Il était fils aîné d'un cordonnier de Verceil, bien que plus tard il prétendit appartenir à la noble famille piémontaise des Tizzoni. Bazzi fut, le 28 novembre 1490, mis comme apprenti pour sept ans chez un peintre verrier de Casale, Martino Spanzotti. Son apprentissage terminé, il se rendit à Milan. On ne sait pas de façon certaine s'il fut élève de Léonard de Vinci, mais il est indéniable qu'il subit l'influence de l'illustre maître. Vers 1500, il fut appelé à Sienne par les Spannocchi, gros marchands de cette ville, laquelle devint la résidence privilégiée de Bazzi. On attribue à cette période *La déposition de Croix*, actuellement à l'Académie de Sienne, et que Le Sodoma peignit pour l'église de San Francesco. On cite aussi la décoration du couvent de Sainte Anna à Creta, près Pienza, pour laquelle il peignit des fresques représentant le miracle des pains et des poissons. En 1505, il fut chargé, au couvent de Monte-Oliveto, d'achever les fresques commencées par Luca Signorelli sur la *Vie de saint Benoît*. On rapporte que la fantaisie dont il fit preuve dans certaines de ces compositions lui valut le surnom de « Il Maltaccio », (l'Extravagant). En 1507, Jules II l'appela à Rome et le fit travailler à la décoration du Vatican. Il peignit, notamment, le plafond de la Camera della signatura, plus tard refait en partie par Raphaël. En 1515, Bazzi, après un séjour à Sienne, revenait à Rome et exécutait pour le riche banquier Agostino Chigi les fresques de la *Vie d'Alexandre* à la Villa Farnesine, dont la plus connue représente les *Noces de Roxane et d'Alexandre* dans un style renaissant accentué par les nus et les putti. En 1517, il peignait à Sienne, pour le couvent de San Francesco, le *Christ à la Colonne* dont un fragment existe à la Galerie de Sienne. En 1518, il prenait part, concurremment avec Girolamo del Pacchia et Domenico Beccafumi, à la décoration de l'Oratoire de San Bernardino. Il y peignit trois sujets empruntés à la vie de la Vierge : *La Présentation au Temple*, *La Visitation* et *l'Assomption*. Il convient de citer encore : *L'Adoration des mages*, *La Mort de Lucrèce*, tableau offert à Léon X et qui valut au peintre des lettres de noblesse. On croit que Bazzi travailla à nouveau en Lombardie pendant la période de 1518 à 1525. Plus tard, on le retrouve à Sienne exécutant la célèbre fresque de la *Vie de sainte Catherine*, puis les années suivantes jouissant encore d'une grande renommée. Malgré cet énorme labeur et peut-être par suite de son caractère, la fin de sa carrière fut plutôt malheureuse et il mourut très pauvre. Vasari, de l'avis général, paraît avoir calomnié Bazzi en lui imputant les vices honteux ; le Sodoma paraît surtout avoir été un original. Dans tous les cas, les affirmations contestant le talent de son rival sont contredites par les œuvres de Bazzi qui sont venues jusqu'à nous.

Bibliogr. : H. Hauvette : *Le Sodoma*, Laurens, Paris, 1911.

Musées : Bergame : *Madone* – Berlin : *La Charité – Sainte Catherine* – Bonn : *Le Christ couronné d'épines* – Budapest : *Flagellation du Christ* – Florence : *Portrait d'homme – Jésus arrêté par les soldats* – Florence (Palais Pitti) : *Bannière avec saint Sébastien et la Vierge – Portrait de l'artiste – Ecce Homo* – Hanovre : *Marie et l'Enfant* – Lille : *Le Père éternel* – Londres (Nat. Gal.) : *La Madone et l'Enfant avec des saints – Tête du Christ* – Milan (Brera) : *Madone avec l'Enfant* – Milan (Mus. Poldi-Pezzoli) : *Madone avec l'Enfant et l'Agneau* – Montepulciano : *Sainte Famille* – Montpellier (Mus. Fabre) : *La Vierge, l'Enfant Jésus et saint Jean* – Munich : *Tête de l'archange saint Michel – Marie assise sous un baldaquin rouge avec l'Enfant* – Nancy : *Résurrection du Christ* – New York (Metropolitan Mus.) : *Mars et Vénus dans le filet de Vulcain* – Paris (Mus. du Louvre) : *L'Amour et la Chasteté* – Pise (Mus. mun.) : *Madone avec des saints* – Rome (Borghèse) : *La Sainte Famille – Jésus mort sur les genoux de sa mère* – Sienne : *Le Christ sur le Mont des Oliviers – La descente du Christ aux limbes – Saint Bernard Tolomei – Résurrection du Christ – Descente de croix – Adoration de l'Enfant – Sainte Famille* – Judith – Stockholm : *Pietà* – Strasbourg : *Sainte Famille* – Turin : *Sainte Famille – Madone avec saints – La mort de Lucrèce* – Verceil : *Adoration de l'Enfant Jésus* – Vienne : *Sainte Famille* – Worcester (U.S.A.) : *Chute de Phaéton – Apollon et Daphné – Pan et nymphe*.

Ventes Publiques : Paris, 1876 : *Jésus Christ dépose la croix* : FRF 5 200 – New York, 1909 : *Le jugement de Pâris* : USD 180 – Londres, 11 avr. 1924 : *La Sainte Famille* : GBP 73 – Londres, 15 juil. 1927 : *La Sainte Famille* : GBP 819 – Paris, 21 et 22 mai 1928 : *La Vierge, l'Enfant, saint Joseph et saint Jean* : FRF 28 000 – New York, 27 et 28 mars 1930 : *Christ à la colonne* : USD 500 – Londres, 26 nov. 1958 : *La Sainte Famille avec sainte Claire* : GBP 700 – Londres, 8 juil. 1959 : *La Sainte Famille avec sainte*

Claire : GBP 400 – Londres, 8 déc. 1972 : *Vierge à l'Enfant* : GNS 17 000 – New York, 4 avr. 1973 : *Crucifixion* : USD 4 000 – New York, 10 jan. 1980 : *La Sainte Famille avec saint Jean Baptiste dans un paysage*, h/pan. (Diam. 76,2) : USD 36 000 – New York, 16 jan. 1985 : *Christ portant la Croix (recto)*, pl. et lav. reh. de blanc/trait de craie noire ; *La Résurrection du Christ (verso)*, pl. et encre brune reh. de blanc/trait de craie noire, pap. ocre (18,8x21,5) : USD 20 000 – Londres, 11 déc. 1985 : *La Sainte famille avec Saint Jean Baptiste enfant dans un paysage*, h/pan., de forme ronde (diam 76,2) : GBP 20 000 – Monte-Carlo, 20 juin 1987 : *Tête d'homme tourné vers la gauche*, pierre noire et sanguine (31,1x20,1) : FRF 800 000 – Londres, 6 juil. 1994 : *Mars et Vénus piégés par Vulcain*, h/t (30,5x68,7) : GBP 23 000.

SODRE Adir
xxᵉ siècle. Brésilien.
Peintre.

Il vit et travaille dans le Mato Grosso. Il peint des natures mortes gorgées de vie.

Bibliogr. : Damian Bayon, Roberto Pontual : *La peinture de l'Amérique latine au xxᵉ siècle*, Menges, Paris, 1990.

SÖDRING Frederik Hansen
Né le 31 mai 1809 à Aalborg. Mort le 18 avril 1862 à Lille Mariendal (près de Hellerup). xixᵉ siècle. Danois.
Peintre de paysages, paysages d'eau, aquarelliste.

Il fut élève de l'Académie de Copenhague et de J. P. Möller.

Musées : Aarhus – Copenhague.

Ventes Publiques : Copenhague, 24 nov 1979 : *Une rue de Copenhague 1839*, h/t (24x32) : DKK 9 500 – Copenhague, 9 nov. 1983 : *Damhussoen 1828*, h/t (51x63) : DKK 29 000 – Copenhague, 12 nov. 1986 : *Paysage 1829*, h/t (68x106) : DKK 105 000 – Copenhague, 25 oct. 1989 : *Barque sur un étang 1843*, h/t (31x44) : DKK 34 000 – Copenhague, 6 déc. 1990 : *Paysage nordique avec des chalets au bord d'un fjord 1857*, h/t (95x156) : DKK 40 000 – Copenhague, 6 mars 1991 : *Panorama des environs de Christiania en Norvège 1833*, h/t (58x95) : DKK 28 000 – Copenhague, 10 fév. 1993 : *Paysage de Norvège avec des arbres et des rochers 1841*, h/t (31x56) : DKK 5 000 – Copenhague, 16 nov. 1994 : *Barque sur un étang de forêt en été 1847*, h/t (30x44) : DKK 18 000 – Copenhague, 23 mai 1996 : *Château en ruines 1833*, h/t (38x60) : DKK 23 000 – Copenhague, 10-12 sep. 1997 : *Chapelle 1837*, aquar. (32,5x48) : DKK 17 000.

SÖDRING Henriette Marie, née de Bang
Née le 17 octobre 1809 à Sparresholm. Morte le 6 novembre 1855 à Lille Mariendal (près de Hellerup). xixᵉ siècle. Danoise.
Paysagiste.

Femme de Frederik Hansen S. Ses paysages romantiques sont encore visibles au château de Sparresholm.

SOE Engelbert op der
xviᵉ siècle. Actif dans la première moitié du xviᵉ siècle. Allemand.
Sculpteur sur bois.

Il a sculpté des stalles dans l'ancienne église des Dominicains à Dortmund en 1521.

SÖEBORG Axel
Né le 22 novembre 1872 à Viborg. xxᵉ siècle. Danois.
Peintre de portraits, paysages, natures mortes.

Il fut élève de l'Académie des Beaux-Arts de Copenhague, de L. Tuxen et de P. A. Schou.

Musées : Aabenraa – Aalborg.

Ventes Publiques : Copenhague, 26 fév. 1976 : *Femme tricotant dans un intérieur 1916*, h/t (49x52) : DKK 3 000.

SÖEBORG Knud Christian
Né le 31 mai 1861 à Viborg. Mort le 4 septembre 1906 à Copenhague. xixᵉ-xxᵉ siècles. Danois.
Peintre de portraits, intérieurs, illustrateur.

Frère d'Axel Söeborg. Il fut élève de l'Académie des Beaux-Arts de Copenhague. Il exécuta des illustrations pour des revues d'art.

Ventes Publiques : Londres, 24 mars 1988 : *Lecture près de la table 1891*, h/t (40,8x33) : GBP 2 200.

SOEDER August
Né le 21 novembre 1892 à Darmstadt. xxᵉ siècle. Allemand.
Peintre de portraits, paysages, paysages industriels.

Il fit ses études à Darmstadt et à Munich. Il fut également architecte.

SOEFFRENS Nicolas

Né le 4 juin 1662 à Windau. Mort le 5 août 1710 à Windau. XVII^e-XVIII^e siècles. Allemand.

Sculpteur sur bois.

Il a exécuté l'autel richement orné dans l'église Sainte-Anne de Libau ainsi que d'autres autels et chaires dans des églises de Courlande.

SOEHLKE

XVIII^e siècle. Actif à Hambourg vers 1725. Allemand.

Peintre.

Il peignit surtout des décors de théâtre.

SOEHNITZ M.

Né en 1811 à Dresde. Mort en 1870 à Dresde. XIX^e siècle. Allemand.

Médailleur et tailleur de camées.

Il a gravé des médailles portant l'effigie du roi *Frédéric Auguste II de Saxe* et du poète *Ch. A. Tiedge*.

SOELDTNER Erasmus

Né vers 1715. Mort après 1785. XVIII^e siècle. Actif à Munich. Allemand.

Peintre de miniatures.

Il peignit aussi des blasons et des diplômes.

SOELLNER Oscar Daniel

Né le 8 avril 1890 à Chicago (Illinois). XX^e siècle. Américain.

Peintre, graveur.

Il fut membre de la Fédération américaine des arts et de la Ligue américaine des artistes professeurs.

SOEMEREN Barent Van. Voir SOMER

SOEMMERING Margaretha. Voir GRUNELIUS Margaretha

SOEN, surnom : Josui

XV^e siècle. Actif à Kamakura. Japonais.

Peintre.

Moine peintre du temple Enkaku-ji de Kamakura, il serait élève de Sesshû (1420-1506) et compte parmi les artistes de peinture à l'encre (*suiboku*) de l'époque Muromachi.

SOENS Eric Van

Né en 1939 à Ixelles. XX^e siècle. Belge.

Peintre de figures, architectures, paysages, peintre de compositions murales, dessinateur.

Autodidacte. Il a commencé à peindre en 1960 et fut élève libre à l'Académie d'Ixelles et à l'Académie Molenbeek Saint-Jean.

Il participe chaque année à l'exposition du Centre d'Art d'Ixelles et au Salon de Bois-le-Duc en Hollande. Il montre ses œuvres dans des expositions individuelles, dont : 1967, Centre artistique, Tournai ; 1978, Centre culturel Westrand, Dilbeek ; 1979, 1982, 1984, 1986, 1990, 1994, galerie Hutse, Bruxelles.

Il peint, dans une inspiration typiquement flamande, des architectures intérieures, notamment de cathédrales imaginaires, aux perspectives insolites et des figures qui sont légèrement doublées.

SOENS Jan ou Hans ou Saens ou Sonsis, dit il Flammingo

Né en 1547 ou 1548 à Bois-le-Duc. Mort en 1611 ou 1614 à Parme ou à Crémone. XVI^e-XVII^e siècles. Actif en Italie. Éc. flamande.

Peintre de compositions religieuses, compositions mythologiques, paysages, fresquiste.

Il fut d'abord élève de Jakob Bron, puis de Gillis Mostaert à Anvers. Il travailla à Rome pour Grégoire XIII vers 1575 et alla à Parme en 1580 avec Alexandre Farnèse, dont le successeur Ranuccio I^{er} le nomma peintre de sa Cour. En 1581, on le trouve à Parme, où il décore les orgues de la Steccata, et le Palazzo del Giardino. Il s'établit à Crémone vers 1600.

Ses paysages montrent l'influence des frères Bril, mais aussi de Corrège. Vers la fin de sa vie, il est sensible au maniérisme émilien.

BIBLIOGR. : In : *Diction. de la peinture flamande et hollandaise*, coll. Essentiels, Larousse, Paris, 1989.

MUSÉES : NAPLES : *Le Christ au jardin des Oliviers – L'Ascension – Poséidon et Amphitrite – Pan et Séléné – Jupiter et Antiope – Cybèle, Chronos et Phylira* – PARME (Pina. Nat.) : *Résurrection – Histoire de la Création*, six tableaux – VALENCIENNES : *Cérès et Cyanè – L'enlèvement de Proserpine*.

VENTES PUBLIQUES : BRUXELLES, 8 déc. 1966 : *Orphée charmant les animaux* : **BEF 55 000** – VIENNE, 18 juin 1968 : *L'arche de Noé* :

ATS 55 000 – BRUXELLES, 28 oct. 1969 : *Le paradis terrestre* : **BEF 180 000** – LONDRES, 10 déc. 1982 : *Ecce Agnus Dei*, h/t (92,8x90,1) : **GBP 3 200** – LONDRES, 24 avr. 1988 : *La rencontre du Christ et de Saint Jean Baptiste*, h/t (88x88) : **GBP 9 900** – MILAN, 13 déc. 1989 : *Vierge à l'Enfant*, h/pan. (38x27,5) : **ITL 24 000 000** – LONDRES, 8 déc. 1993 : *Saint Jérôme dans un paysage fluvial boisé*, h/t (72,2x92,7) : **GBP 11 500**.

SOER Christiaan, dit Chris

Né en 1882. Mort en 1961. XX^e siècle. Hollandais.

Peintre de paysages animés, paysages d'eau, paysages urbains.

VENTES PUBLIQUES : AMSTERDAM, 5-6 fév. 1991 : *Paysanne dans un jardin en été*, h/cart. (19,5x24,5) : **NLG 1 610** – AMSTERDAM, 18 fév. 1992 : *Paysage fluvial avec un paysan dans une barque amarrée près d'un champ*, h/t (41x60) : **USD 2 185** – AMSTERDAM, 11 fév. 1993 : *Vue d'un canal dans une ville, probablement Bruges*, h/t (40x30) : **NLG 1 380** – AMSTERDAM, 14 juin 1994 : *Une ferme*, h/t (60x80) : **NLG 1 150** – AMSTERDAM, 18 juin 1996 : *Marché aux fleurs*, h/t (40x50) : **NLG 1 495**.

SOEREN Gerrit Jacobus Van

Né le 20 juin 1859 à Amsterdam. Mort le 9 mars 1888 à Amsterdam. XIX^e siècle. Hollandais.

Peintre de genre et animalier.

Le Musée d'Amsterdam conserve de lui : *Le mal du pays* (singes dans une cage).

SOERENSEN. Voir SORENSEN

SOEST Aert Willemsz Van

XVII^e siècle. Actif à Soest de 1611 à 1627. Hollandais.

Peintre.

Il fut membre de la gilde de Saint-Luc à Utrecht en 1611.

SOEST Conrad von. Voir CONRAD von Soest

SOEST Franciscus Van

XVII^e-XVIII^e siècles. Éc. flamande.

Enlumineur.

Il était actif à Anvers de 1689 à 1722.

SOEST Gerard Van ou Soeste ou Zoest ou Zoust

Né en Westphalie en 1637 ou à Zoest près d'Utrecht vers 1600. Mort en février 1681 à Londres. XVII^e siècle. Britannique.

Peintre de portraits.

Il vint à Londres vers 1656, et y acquit promptement la réputation d'habile portraitiste. L'étude des œuvres de Van Dyck qu'il vit en Angleterre influença heureusement sa manière. Certains auteurs mentionnent un Joachim Van Soest, noble westphalien venu à Londres en 1644 et qui fut le maître de J. Riley.

Zoust pinx

MUSÉES : LONDRES (Gal. Nat.) : *Colonel Thomas Blood – Thomas Cartwright – Comte de Clarendon – Richard Rainsford – Thomas Fairfax et sa femme – Thomas Stanley – Sir Henry Vane* – MANCHESTER (Gal. d'Art) : *Sir William Godolphin*.

VENTES PUBLIQUES : LONDRES, 26 fév. 1910 : *Portrait de jeune fille* : **GBP 54** – LONDRES, 19 nov. 1910 : *Portrait de William Chiffuch, page de Charles II* : **GBP 31** – LONDRES, 16 mai 1924 : *Le comte de Pembroke* : **GBP 294** – LONDRES, 15 juin 1928 : *Portrait de gentilhomme* : **GBP 94** – LONDRES, 13 juil. 1945 : *Portrait d'enfant* : **GBP 126** – LONDRES, 17 nov. 1967 : *Lord John Hay et le marquis de Tweedale enfants* : **GNS 3 800** – LONDRES, 24 nov. 1972 : *Portrait de Monsieur de Grand Pré âgé de 27 ans* : **GNS 1 000** – LONDRES, 27 juin 1980 : *Portrait of a young gentleman*, h/t (82,5x61,5) : **GBP 5 000** – LONDRES, 14 mars 1984 : *Portrait of an officer, possibly Sir Ralph Hare, 1-st Bt. of Stow Bardolf, Norfolk 1637*, h/t (142x112) : **GBP 5 000** – LONDRES, 20 nov. 1985 : *Portrait of Mr Tipping* vers 1655, h/t (94x115) : **GBP 16 000** – LONDRES, 29 jan. 1988 : *Portrait d'une dame en robe grise*, h/t (75x62,5) : **GBP 770** – LONDRES, 20 avr. 1990 : *Portraits d'un gentilhomme, présumé être Constantin Lyttleton en armure et de sa femme vêtue d'une robe bleue et robe orange*, h/t, une paire de forme ovale (76,5x66,2 et 76,5x63,5) : **GBP 11 000**.

SOEST Johann Wilhelm

XVII^e siècle. Actif à Cologne. Allemand.

Peintre.

Il travailla de 1628 à 1647.

SOEST Louis Willem Van

Né le 5 avril 1867 à Poerworedjo (Java). Mort en 1948. XIX^e-XX^e siècles. Hollandais.

Peintre de paysages animés, paysages.

Il se forma sans maître et conquit rapidement une place parmi les meilleurs Hollandais modernes. Il obtint une médaille à Bruxelles, une médaille d'argent à Paris en 1900 lors de l'Exposition universelle. Il vécut et travailla à La Haye.

Au musée de Munich se voit un tableau, *Hiver*, par Willem Van Soest, artiste qui nous paraît identique avec Louis Van Soest.

Musées : Montréal : *Hiver en Hollande* – Paris (Mus. du Louvre) : *Matinée d'hiver*.

Ventes Publiques : Paris, 16 déc. 1927 : *Pêcheur amarrant sa barque*, aquar. : FRF 170 – Londres, 5 oct 1979 : *Vue d'une ville en hiver*, h/t (59x69) : GBP 600 – Amsterdam, 5 juin 1990 : *Automne*, h/t (80x110) : NLG 3 220 – Amsterdam, 17 sep. 1991 : *Ruisseau en forêt l'hiver* 1910, h/t (65,5x60,5) : NLG 2 760 – Amsterdam, 21 avr. 1993 : *Village au bord d'une rivière en hiver*, h/t (66x77,5) : NLG 6 900 – Montréal, 23-24 nov. 1993 : *L'hiver en Hollande*, h/t (61x80,6) : CAD 1 800 – Amsterdam, 19-20 fév. 1997 : *Chevaux à l'arrêt dans une rue enneigée*, h/t (75x120,5) : NLG 2 306.

SOEST Pierre Van
Né en 1930 à Venlo. XXᵉ siècle. Hollandais.
Peintre.

Ventes Publiques : Amsterdam, 13 déc. 1990 : *Sans titre 1963*, h/t (50,5x60,5) : NLG 3 680 – Amsterdam, 21 mai 1992 : *Sans titre 1964*, acryl./t. (116x97) : NLG 5 290 – Amsterdam, 9 déc. 1992 : *Sans titre 1962*, h/t (99,5x129,5) : NLG 4 945 – Amsterdam, 17-18 déc. 1996 : *Sans titre 1962*, h/t (89,5x100) : NLG 7 080.

SOEST Pieter Cornelisz Van
Mort vers 1667, sans doute à Amsterdam. XVIIᵉ siècle. Hollandais.
Peintre de batailles, marines.

Il était bourgeois d'Amsterdam en 1642.

Musées : Abbeville : *Grande Bataille navale*.

Ventes Publiques : Londres, 1ᵉʳ mars 1991 : *L'Attaque hollandaise de la flotte anglaise dans la Medway*, h/pan. (57,2x102,2) : GBP 4 950 – Londres, 30 oct. 1996 : *Le Combat des Quatre Jours* 1666, h/pan. (48,2x64,5) : GBP 17 250.

SOETE. Voir aussi ZUTMAN

SOETE Adolphe
Né le 27 août 1819 à Courtrai. Mort le 18 juillet 1862 à Montevideo. XIXᵉ siècle. Belge.
Peintre de paysages et d'architectures.

Élève de J.-B. Daveloose. Le Musée de Courtrai conserve de lui *Vue des environs de Tournai*.

SOETE Arnestus de
XVIIᵉ siècle. Actif à Gand en 1662. Éc. flamande.
Paysagiste.

SOETEBOOM Hendrik Jacobsz
XVIIᵉ siècle. Hollandais.
Aquafortiste.

Il grava des frontispices et des illustrations de livres.

SOETENS Michael
Né à La Haye. XVIIᵉ siècle. Hollandais.
Peintre de genre et paysagiste.

Il voyagea dans le Tyrol et en Italie avec Six Van Chandelier. Il fit un séjour à Rome. On cite de lui un portrait daté de 1631.

SOETERIK Theodor
Né le 12 janvier 1810 à Utrecht. Mort le 20 août 1883 à Utrecht. XIXᵉ siècle. Hollandais.
Peintre de paysages animés, aquarelliste.

Il fut élève de C. Van Gelen et de B. Van Straaten. Il était également marchand de tableaux.

Musées : Bruxelles : *Une aquarelle* – Utrecht : *Paysage au clair de lune*.

Ventes Publiques : Paris, 6 fév. 1929 : *Paysage d'hiver en Hollande* : FRF 880 – Cologne, 12 juin 1980 : *Les abords d'une ville en hiver*, h/pan. (47,5x53,5) : DEM 18 000 – Amsterdam, 6 nov. 1990 : *Paysage estival avec des personnages sur un chemin*, h/pan. (36x49) : NLG 4 830 – Amsterdam, 14 sep. 1993 : *L'hiver : personnages se promenant sur un sentier enneigé près de ruines*, h/t (84x67,5) : NLG 3 680 – Amsterdam, 14 juin 1994 : *Voyageur parlant à un gamin près d'une maison dans un paysage boisé* 1837, h/pan. (23,5x31,5) : NLG 2 185 – Amsterdam, 19-20 fév. 1997 : *Paysage boisé animé de personnages sur un sentier, un village au loin*, h/pan. (24,5x33) : NLG 2 306.

SOETERMANS Justus. Voir SUSTERMAN

SOFALVI Antal ou Anton
XIXᵉ siècle. Hongrois.
Portraitiste.

Il a peint en 1846 le portrait de l'écrivain *G. Döbrentei* se trouvant à l'Académie des Sciences de Budapest.

SOFFICI Ardengo
Né le 7 avril 1879 à Rignano sull'Arno (Florence). Mort en 1964 à Forte dei Marmi ou Vittoria Apuana (Florence). XXᵉ siècle. Italien.
Peintre de portraits, paysages, natures mortes, peintre de collages, graveur, écrivain. Futuriste, puis néo-classique.

Il fut élève de l'Académie des Beaux-Arts de Florence. De 1900 à 1907, il fit un séjour à Paris, au cours duquel il se lia avec Apollinaire, Max Jacob, le douanier Rousseau et bien d'autres. Dans cette période, il plaçait des dessins à l'*Assiette au beurre*, au *Rire* et à la revue *Plume* d'Apollinaire. Revenu en Italie, il se fixa à Florence. Peintre, il fut également graveur à l'eau-forte.

Avec Giovanni Papini et Prezzolini, il devint l'un des animateurs de la revue d'avant-garde *La Voce*. Après les deux expositions des futuristes, à Milan, au début de 1911, Soffici critiqua violemment, dans sa revue, l'attitude des futuristes qui, en dépit de toute vraisemblance, se proclamaient indépendants de toute influence cubiste, et taxait leur rodomontades de provincialisme italien. Des coups furent échangés. Cependant, Soffici adhéra au futurisme en 1912, et fit partie du groupe jusqu'en 1915, où, encore plus que Severini, il représentait l'apport du cubisme français. Il organisa une exposition sur le futurisme dans les locaux de la revue *La Voce* à Florence. Ses peintures d'alors (nombreuses natures mortes et « synthèses » de paysages) répondent aux exigences esthétiques du mouvement, tout en assimilant la rigueur de construction du cubisme, la technique des collages étant ainsi expérimentée. Soffici fonda alors, avec Papini, la revue bimensuelle *Lacerba*, où il prit la défense des thèses futuristes. Soucieux de les situer sur la scène culturelle européenne, il écrivit même deux ouvrages théoriques (*Cubismo e Futurismeo*, 1913 ; *Primi Principii d'una estetica futurista*, 1920). Après sa rupture avec le groupe futuriste, il revint à une figuration classique, rejoignant l'académisme réactionnaire du groupe *Novento*, et peignant surtout des paysages et des portraits, se référant aux « macchiaioli » et en particulier à Fattori, c'est-à-dire à ceux qui tinrent lieu d'impressionnistes dans l'Italie de la seconde moitié du XIXᵉ siècle, adoptant à son tour une position de provincialisme italien, semblable à celle qu'il avait reprochée autrefois aux futuristes. Outre ses écrits sur le futurisme, on peut noter des biographies sur Carlo Carra (1928) et Menardo Rosso (1929), des ouvrages littéraires (*Ignoto Toscano* (1909), *Arlechino* (1914), et un roman autobiographique *Lemmorio Boreo* (1911).

■ J. B.

Bibliogr. : Lionello Venturi : *La peinture italienne, du Caravage à Modigliani*, Skira, Genève, 1952 – José Pierre : *Le Cubisme et Le Futurisme et le Dadaïsme*, in : *Histoire Générale de la peinture*, t. XIX et XX, Rencontre, Lausanne, 1966 – Dino Formaggio, in : *Dictionnaire universel de l'art et des artistes*, Hazan, Paris, 1967 – G. Raimondi, L. Cavallo : *Ardengo Soffici*, Vallecchi, Firenze, 1967 – Sigfrido Bartolini : *Ardengo Soffici : l'opera incisa con appendice e iconografia*, Emilia Prandi, Reggio, 1972 – Alessandro Parronchi : *Ardengo Soffici*, Editalia, Rome, 1976 – Ardengo Soffici : *L'artista e lo scrittore nella cultura del 1900*, Villa Medici, Poggio a Caiano, 1975 – in : *Dictionnaire universel de la peinture*, Le Robert, Paris, 1975 – in : *L'Art du XXᵉ siècle*, Larousse, Paris, 1991 – in : *Dictionnaire de l'art moderne et contemporain*, Hazan, Paris, 1992.

Musées : Florence (Gal. d'Arte Mod.) – Milan (Gal. d'Arte Mod.) – Rome (Gal. d'Arte Mod.) : *Paysage d'automne* 1913 – Turin (Gal. d'Arte Mod.).

Ventes Publiques : Milan, 21 et 23 nov. 1962 : *Popone e fisaco divino* : ITL 6 000 000 – Milan, 4 et 5 déc. 1969 : *Compositions* : ITL 13 500 000 – Milan, 2 déc. 1971 : *Sous-bois* : ITL 4 200 000 – Londres, 28 nov. 1972 : *Sintesi di un paesaggio autumnale* : GNS 16 000 – Milan, 16 oct. 1973 : *Caffè Apollo*, temp. et col-

lage : **ITL 12 000 000** – Rome, 27 nov. 1973 : *Avril* : **ITL 8 000 000**
– Rome, 20 mai 1974 : *Maisons* : **ITL 6 500 000** – Rome, 26 nov.
1974 : *Crépuscule*, past. : **ITL 5 300 000** – Rome, 9 déc. 1976 :
Nature morte aux bouteilles 1914, h/t (66x54,5) : **ITL 17 000 000** –
Rome, 24 mai 1977 : *Paysage*, h/t (50x60) : **ITL 4 800 000** –
Londres, 4 juil 1979 : *Sintesi di un paesaggio autumnale* 1912, h/t
(45,5x43) : **GBP 17 000** – Rome, 2 déc. 1980 : *Étude de nu* 1909-
1910, cr. et fus. (39x32) : **ITL 1 800 000** – Rome, 11 juin 1981 : *Pay-
sans toscans (recto)* 1907 ; *Ballerine (verso)* 1911, h/cart. (92x73) :
ITL 43 500 000 – Rome, 18 mai 1983 : *Forte dei Marmi* 1963,
aquar./pap. mar./cart. (32,5x24) : **ITL 8 500 000** – Rome, 5 mai
1983 : *Paysage* 1906, h/cart. mar./t. (65x50) : **ITL 35 000 000** –
Milan, 13 mai 1985 : *Français moderne ; Attendez que le lec-
teur...*, deux dessins, encre, avec past. bleu pour le premier
(32,5x25) : **ITL 3 400 000** – Milan, 19 juin 1986 : *Printemps plu-
vieux* 1938, h/t (55x70,5) : **ITL 36 000 000** – Rome, 28 avr. 1987 :
Portrait de Carlo Carra 1927, pl. et encre sépia (25,5x17,5) :
ITL 1 900 000 – Versailles, 21 fév. 1988 : *Conversation*, cr. et
encre de Chine (29x23,5) : **FRF 9 000** – Rome, 7 avr. 1988 : *Fro-
mage et poires*, détrempe/cart. (70x45) : **ITL 33 000 000** –
Londres, 19 oct. 1988 : *Nature morte* 1911, h/t (25,5x35,5) :
GBP 46 200 – Rome, 15 nov. 1988 : *Maîtresse et servante endor-
mies* 1927, h/t (140x116) : **ITL 128 000 000** – Milan, 6 juin 1989 :
Nature morte 1916, h/t (61,5x50,5) : **ITL 450 000 000** – Milan, 27
mars 1990 : *Composition de plans plastiques* 1913, h/cart.
(33,5x23,5) : **ITL 410 000 000** – Milan, 20 juin 1991 : *Meules* 1943,
h/pan. (35x39,5) : **ITL 35 000 000** – Milan, 23 juin 1992 : *Paysage
de Poggio di Caiano* 1947, h/pap./t. (50x35) : **ITL 30 000 000** –
Milan, 15 déc. 1992 : *Paysage* 1945, h/pap. fort/cart. (39x31,5) :
ITL 20 000 000 – Milan, 6 avr. 1993 : *Bouteille verte et fruits*
1949, h/cart. (52x37) : **ITL 41 000 000** – Milan, 5 mai 1994 : *Pay-
sage*, cr. encre et aquar./pap. (24,5x21) : **ITL 5 750 000** – Milan,
26 oct. 1995 : *Maisons à Poggio a Caiano* 1947, h/cart. entoilé
(68,5x50) : **ITL 40 250 000** – Milan, 28 mai 1996 : *Plage* 1927, h/t/
cart. (45,2x65) : **ITL 78 000 000** – Milan, 26 nov. 1996 : *Casa
Colonica* 1923, h/pap. (63,5x48) : **ITL 74 750 000**.

SOFIANOPULOS Caesar
Né le 28 mai 1889 à Trieste. XXᵉ siècle. Italien.
Peintre de portraits, figures.
Il fut élève d'A. Jank et de F. von Stuck à Munich et J. P. Laurens
à Paris.
Musées : Trieste (Mus. Revoltella) : *Masques*.

SOFRONOVA Antonina
Née en 1892. Morte en 1966. XXᵉ siècle. Russe.
**Peintre, peintre à la gouache, dessinateur, illustrateur.
Constructiviste.**
Elle commença ses études dans l'atelier privé de Mashkov à
Moscou en 1913. En 1917 elle participa à l'exposition du Monde
de l'Art à Moscou. En 1920-1921 elle enseigna aux Ateliers d'Art
d'Etat de Tver.
En 1922, de retour à Moscou elle entreprend une importante
série de dessins constructivistes au crayon, fusain et encres de
couleurs. Elle s'implique dans les arts graphiques et illustre des
livres, notamment *From the Easel to the Machine* de Nikolai
Tarabukin. Vers les années trente, comme beaucoup d'autres
artistes elle revient au paysage et reste très liée avec Alexander
Drevin et Lev Zhegin.
Ventes Publiques : Londres, 23 mai 1990 : *Compositions*, encre
bleue à la pl., une paire (chaque 17,7x10,6) : **GBP 3 300** – Milan,
10 nov. 1992 : *Composition* 1927, temp./pap. (29x20,5) :
ITL 4 500 000.

SOGA. Voir l'article JASOKU

SOGA CHOKUAN
XVIIᵉ siècle. Actif au début du XVIIᵉ siècle. Japonais.
Peintre.
Il maintient à Sakai, près d'Osaka, la tradition de l'école Kanô de
Kyoto. *Voir aussi CHOKUAN SOGA CHOKUAN.*

SOGARI Prospero. Voir SPANI

SOGARO Oscar
Né en 1888 à Dolo près de Venise. Mort en 1967 à Venise. XXᵉ
siècle. Italien.
Peintre de portraits, paysages.
Il fut élève de Domenico Ferri.
Musées : Venise (Mus. mun.) : *Saint François dans le désert*.
Ventes Publiques : Milan, 20 déc. 1994 : *Au bout de la place
Saint-Marc à Venise* 1935, h/cart. (22x27,5) : **ITL 1 380 000**.

SOGA SHÔHAKU. Voir SHÔHAKU SOGA

SOGENE OU. Voir WU ZUOREN
SOGENES
Actif à Paros. Antiquité grecque.
Sculpteur.
Fils de Socrate de Paros. Il sculpta des statues.

SOGGETTI Gino Giuseppe
XXᵉ siècle. Italien.
Peintre, aquarelliste, illustrateur. Futuriste.
Bibliogr. : G. Lista, in : *Le livre futuriste*, Modène, 1984.
Ventes Publiques : Monaco, 17 juin 1990 : *Aurora* 1920, aquar./
pap. (28x34) : **FRF 42 180**.

SOGGI Niccolo
Né vers 1474 ou 1480 à Arezzo. Mort le 12 juillet 1552 à
Arezzo. XVᵉ-XVIᵉ siècles. Italien.
Peintre de compositions religieuses.
Il fut élève de Pietro Perugino, dont il imita la manière. En 1550, il
travaillait pour le pape à Rome. Il travailla principalement à Flo-
rence.
Musées : Florence (Palais Pitti) : *La Vierge et l'Enfant Jésus et
quatre saints – Annonciation* – Florence (église de La Madonna
delle Lagrime) : *Nativité*.
Ventes Publiques : New York, 30 mai 1991 : *Vierge à l'Enfant
avec une sainte leur offrant des fruits*, h/pan., tondo (diam. 85) :
USD 159 500.

SOGLIANI Bartolommeo
Né vers 1559 à Florence. Mort le 7 septembre 1589 à Rome.
XVIᵉ siècle. Italien.
Peintre.

SOGLIARI Giovanni Antonio, ou Giovannantonio di Francesco ou Sogliani
Né en 1492 à Florence. Mort en 1544 à Florence. XVIᵉ siècle.
Italien.
Peintre de compositions religieuses.
Il fut l'élève de Lorenzo di Credi. On cite comme un de ses pre-
miers ouvrages un *Saint Martin* (à l'église San Michele, à Flo-
rence). En 1521, il peignit à San Lorenzo un *Martyre de saint
Arcadius*. Il collabora avec Andrea del Sarto et Sodoma à la
décoration du grand autel de la cathédrale de Pise.
Il imita le style de son maître Lorenzo di Credi. Il s'inspira aussi,
dans certaines œuvres, de la manière de fra Bartolommeo.
Musées : Florence : *Vierge, Jésus et saint Jean – Sainte Brigitte
avec des religieuses et des moines* – Kassel : *Adoration des ber-
gers* – Pise : *Enfant nu, ou génie – Vierge en gloire et enfant Jésus
– Saint André, saint Nicolas de Bari et saint Antoine abbé* – Prato :
La Vierge et saint Thomas – La Vierge, Jésus et deux saints – Tou-
lon : *La Vierge, l'enfant Jésus et le petit saint Jean*.
Ventes Publiques : Lucerne, 21-27 nov. 1961 : *La Vierge et
l'Enfant* : **CHF 19 000** – Londres, 1988 : *Tête de femme de
profil à droite*, craie noire/pap. noir (20,5x16,4) : **GBP 1 300** –
Londres, 25 mars 1982 : *La Vierge et l'Enfant avec Tobie et
l'Ange*, pl. et lav. (22,7x21,4) : **GBP 3 000** – Londres, 1er juil. 1986 :
Sainte debout, craies noire et blanche/pap. filigrané (40,9x27) :
GBP 38 000 – Monte-Carlo, 20 juin 1987 : *Saint debout tenant
une croix*, pierre noire et reh. de blanc/pap. gris (30x14,5) :
FRF 300 000 – Paris, 25 juin 1991 : *La Sainte Famille*, h/pan.
(132x103) : **FRF 780 000** – New York, 11 jan. 1995 : *La Madone et
l'Enfant devant un paysage*, h/pan. (80x55) : **USD 107 000**.

SÖGMÜLLER Andreas
XVIIIᵉ siècle. Actif à Rosenheim. Allemand.
Peintre et sculpteur.
Il a sculpté *Saint Jean-Baptiste* sur les fonts baptismaux de
l'église de Prien sur le lac de Chiemsee.

SOGNI Giuseppe
Né le 18 mai 1795 à Robbiano Giussano. Mort le 11 août
1874. XIXᵉ siècle. Italien.
Peintre d'histoire et portraitiste.
Il fit ses études à l'Académie de Milan.
Musées : Florence (Mus. des Offices) : *Portrait de l'artiste, de
l'empereur François Joseph Iᵉʳ et de l'impératrice Élisabeth d'Au-
triche* – Milan (Gal. d'Art Mod.) : *Susanne au bain – Enlèvement
de Giselde*.
Ventes Publiques : Londres, 19 nov. 1997 : *Adam et Ève chassés
du jardin d'Éden*, h/t (208x158) : **GBP 80 700**.

SOGNO Anna
Née dans la seconde moitié du XXᵉ siècle. XXᵉ siècle. Italienne.
Peintre. Expressionniste.
Elle fit ses études à l'Académie des Beaux-Arts de Brera.

Elle a exposé à Milan en 1957, 1958, 1968, à Paris en 1959 et 1970, à Philadelphie en 1961, à New York en 1961 et 1963, à Washington en 1965.

SOGNO Bruno
XXᵉ siècle. Français.
Peintre. Abstrait.
En 1996, le Centre Van Gogh de Saint-Rémy-de-Provence a présenté une exposition d'un ensemble de ses peintures.
Il se veut et se dit de la tradition de l'abstraction française qui, selon Jean Bazaine, part du sensible visuel : « Le monde, à défaut d'être représenté, doit être présent. » Dans les peintures de Bruno Sogno, c'est la lumière qui représente le monde, la lumière dans toutes ses infinies variations.

SOGOYAN Vera Semonova
Née en 1925 en Arménie. Morte en 1988 à Kiev. XXᵉ siècle.
Russe-Arménienne.
Peintre de portraits, figures, natures mortes.
Elle a étudié auprès de N. Sharikov à Krasnardar, puis à l'Institut des Beaux-Arts de Kiev sous la direction de Grigoriev. Membre de l'Union des Artistes. Elle a peu exposé.
Dans une manière traditionnelle et une touche colorée, elle a surtout peint des figures, hommes ou femmes, dans leur vie de tous les jours.
VENTES PUBLIQUES : PARIS, 18 mars 1991 : *Près de la porte de la clôture* 1956, h/t (80x62) : **FRF 7 500** ; *Nature morte au buste de plâtre* 1959, h/t (65x100) : **FRF 6 800.**

SOGUES Martin
XVIᵉ siècle. Travaillant à Tours en 1585. Français.
Sculpteur.

SOHAJ Slavko
Né en 1908 à Zagreb (Croatie). XXᵉ siècle. Yougoslave.
Peintre de natures mortes.
D'entre ses œuvres on cite ses natures mortes.

SOHE Albert
Né en 1873 à Hoeilaert. Mort en 1927 à Turnhout. XXᵉ siècle.
Belge.
Peintre de paysages, natures mortes.
BIBLIOGR. : In : *Dictionnaire biographique illustré des artistes en Belgique depuis 1830*, Bruxelles, Arto, 1987.
MUSÉES : TURNHOUT.

SÔHEI, de son vrai nom : Takahashi U, surnom : Sôhei
Né en 1802 à Kizuki (Bungo, aujourd'hui préfecture d'Oita).
Mort en 1833. XIXᵉ siècle. Japonais.
Peintre.
Peintre de paysages, de fleurs et d'oiseaux de l'école Nanga (peinture de lettré), il est le principal disciple de Chikuden Tanomura (1777-1835), dès l'âge de dix-neuf ans. Chikuden voit en lui son futur successeur, mais malheureusement il meurt avant que son maître qui se lamentera devant ce talent disparu avant que d'être mûr. Le style de Sôhei reflète celui de Chikuden, sans originalité notoire, et ses peintures, populaires auprès de la classe marchande, n'ajoutent rien de très significatif à la gloire de l'école Nanga.
BIBLIOGR. : J. Cahill : *Scholar Painters of Japan : Nanga School*, New York, 1972.

SOHIER, l'Aînée
XIXᵉ siècle. Française.
Peintre de genre.
Elle exposa au Salon de Paris en 1812 et en 1819.

SOHIER Charlotte Joséphine. Voir RICHARD

SOHIER Jean ou Soier, Soyer ou Soyere
Mort probablement peu après 1325. XIVᵉ siècle. Éc. flamande.
Peintre de portraits.
Il peignit les portraits des comtes de Flandre pour l'Hôtel de Ville d'Ypres.

SOHIER Ulrich Louis
Né à Versailles (Seine-et-Oise). XIXᵉ siècle. Français.
Peintre de genre. Orientaliste.
Élève de Marquerie. Il débuta au Salon de 1881.

SOHL Joseph. Voir SOLL

SOHLBERG Harald Oscar
Né le 29 novembre 1869 à Oslo. Mort le 19 juin 1935 à Oslo.
XIXᵉ-XXᵉ siècles. Norvégien.
Peintre d'architectures, paysages.
Il fut élève de Sven Jörgensen à Oslo et de P. H. Kristian Zahrt-

mann à l'École des Beaux-Arts de Copenhague, puis il poursuivit ses études à Paris et à Weimar. En 1987, à Paris, il était représenté à l'exposition *Lumières du Nord – La Peinture Scandinave 1885-1905*, au Musée du Petit Palais.
On cite de lui des œuvres comme *Visions nocturnes, Une nuit d'hiver.*

Sohlberg

MUSÉES : GÖTEBORG – OSLO – TRONDHEIM.
VENTES PUBLIQUES : LONDRES, 25 mars 1987 : *Nuit d'hiver dans les montagnes*, h/t (77,5x85) : **GBP 210 000** – LONDRES, 24 mars 1988 : *Nuit d'été dans le fjord d'Oslo* 1926, h/t (88x113) : **GBP 132 000** – LONDRES, 16 mars 1989 : *L'hiver à Hvalsbakken* 1926, h/t (40,7x58,5) : **GBP 66 000** – LONDRES, 27-28 mars 1990 : *La baie de Narsnes* 1930, h/t (39x59) : **GBP 20 900** – LONDRES, 15 juin 1994 : « *Graaveir* », h/t (65x53) : **GBP 17 250.**

SÖHLE Meno Heinrich
Né en 1807. Mort en 1899 à Lockstedt. XIXᵉ siècle. Allemand.
Peintre.

SOHLEMANN Hans
Né le 26 février 1874 à Hildesheim. XXᵉ siècle. Allemand.
Aquarelliste, décorateur.
Il fut élève d'Anton Burger. Il fut aussi architecte.

SOHLERN Karl Ernst de, baron
Né le 25 octobre 1866 à Johannishof (près de Königshofen).
XIXᵉ-XXᵉ siècles. Allemand.
Peintre de paysages.
Il fut élève d'Anton Burger. Il travailla à Munich et au château de Gössweinstein.

SÖHLKE Gerhard
XIXᵉ siècle. Actif à Berlin. Allemand.
Peintre de paysages, d'architectures, de portraits et de genre.
Il exposa à Berlin de 1848 à 1877.

SOHMANN Alexander Hieronymus
XVIIIᵉ siècle. Actif à Hambourg. Allemand.
Sculpteur.
Il travailla aux portails de l'église Saint-Michel de Hambourg de 1742 à 1744.

SOHN André Erasmus. Voir ANDRESOHN Erasmus

SOHN Andreas
Né en 1847. Mort en 1920. XIXᵉ-XXᵉ siècles. Actif à Zizenhausen (près de Stockach). Allemand.
Sculpteur.
Fils de Theodor Sohn.

SOHN Anton
Né le 28 août 1769 à Kimratshofen. Mort en 1841 à Zizenhausen (près de Stockach). XVIIIᵉ-XIXᵉ siècles. Allemand.
Peintre de sujets religieux.
Fils de Joseph Sohn. Il modela sur terre cuite des groupes, des types populaires et des costumes et travailla longtemps à Bâle.
MUSÉES : AIX-LA-CHAPELLE – MANNHEIM – ULM.

SOHN August Wilhelm ou Johann August Wilhelm ou Wilhelm
Né le 29 août 1830 à Berlin. Mort le 16 mars 1899 à Pützchen (près de Bonn). XIXᵉ siècle. Allemand.
Peintre d'histoire, compositions religieuses, scènes de genre, portraits.
En 1847, il alla à Düsseldorf et y fut élève de son oncle Karl Sohn. Il s'établit dans cette ville. En 1874, il fut nommé professeur à l'Académie. Il exposa à Paris et y obtint une médaille en 1867.
MUSÉES : BERLIN (Gal. Nat.) : *La Cène* – DRESDE : *Buste d'un guerrier du XVIIIᵉ siècle* – DÜSSELDORF : *Jésus et ses disciples sur la mer agitée* – *Femme flamande* – *Tête d'homme* – *Une esquisse* – KALININGRAD, ancien. Königsberg : *Tzigane* – LEIPZIG : *La consultation* – *Bohémienne avec son chien* – TOUL : *Table chargée de fruits* – WIESBADEN : *Les divers chemins de la vie.*
VENTES PUBLIQUES : COLOGNE, 24 juin 1983 : *Saint Boniface prêchant*, h/t (51,5x76) : **DEM 8 500** – BRUXELLES, 19 déc. 1989 : *Ruelle animée en Afrique du Nord*, h/t (61x40,5) : **BEF 22 000** – AMSTERDAM, 23 avr. 1991 : *Portrait d'une dame*, h/t (47x37) : **NLG 6 670** – NEW YORK, 29 oct. 1992 : *Dame en noir*, h/t (41,9x31,8) : **USD 2 640** – HEIDELBERG, 15 oct. 1994 : *Un compagnon silencieux*, h/t (34,5x26,5) : **DEM 1 200.**

SOHN Carl ou **Karl Ferdinand**
Né le 10 décembre 1805 à Berlin. Mort le 25 novembre 1867 à Cologne. XIXᵉ siècle. Allemand.
Peintre d'histoire et aquafortiste.
Père de Carl Rudolph Sohn. Élève de l'Académie de Berlin et de W. Schadow. En 1826, il suivit son maître à Düsseldorf et s'établit dans cette ville. Après un voyage en Hollande, il alla, en 1830, en Italie. En 1832, il fut nommé maître à l'Académie de Düsseldorf et professeur en 1838. Bien que Karl Sohn ait surtout fait des tableaux d'histoire, il a produit des portraits estimés.

C Sohn 1849

Musées : Aix-la-Chapelle : *Amalie Else Suermondt, née Cockerill* – Berlin : *Joueuse de luth* – Bonn (Mus. mun.) : *Mathilde Wesendonck et Johanna Muckemeyer* – Brême : *Étude de tête* – Cologne : *La comtesse Monts – Carl Windscheidt – M. Kühlwetter* – Düsseldorf : *Le Tasse et Léonore d'Este – Le peintre Christian Köhler – Mme Wiegmann – Mme Adèle Preyer – La comtesse Bocholt – Renaud et Armide – Le peintre Henry Ritter* – Francfort-sur-le-Main (Inst. Staedel) : *Johann Karl Klotz et Mme Anna Christine Dorothea Klotz* – Kaliningrad, ancien. Königsberg : *Dame avec miroir* – Karlsruhe (Kunsthalle) : *Portrait d'une jeune fille* – Leipzig : *Donna Diana* – Mannheim : *Le printemps* – Oslo : *Le Tasse et Léonore d'Este* – Posen : *Les deux Léonore.*
Ventes Publiques : New York, 1899 : *Diane et ses nymphes* : FRF 1 500 – Londres, 3 juin 1983 : *Une longue attente, h/pan.* (19x12) : GBP 850.

SOHN Carl Rudolph
Né le 21 juillet 1845 à Düsseldorf. Mort le 29 août 1908 à Düsseldorf. XIXᵉ siècle. Allemand.
Peintre de figures, portraits, natures mortes.
Fils de Carl Ferdinand, ses fils Alfred, Carl Ernst et Otto Sohn-Rethel furent également peintres. Lui-même fut élève de son neveu August Wilhelm. Il peignit des portraits de princes européens.

C Sohn

Musées : Krefeld – Toul : *Nature morte.*
Ventes Publiques : New York, 25 oct. 1984 : *Le dessert 1881, h/t* (65,4x83,2) : USD 8 500 – Cologne, 23 mars 1990 : *Jeune Fille au chapeau et châle rouges 1880, h/pan.* (28x22,5) : DEM 3 000 – Londres, 17 nov. 1995 : *Les Deux Léonore 1834, h/t* (174x132,7) : GBP 58 700.

SOHN Else ou **Sohn-Rethel**
XIXᵉ siècle. Active dans la seconde moitié du XIXᵉ siècle. Allemande.
Peintre.
Fille d'Alfred Rethel et femme de Carl Rudolph Sohn. Les Musées d'Aix-la-Chapelle et de Düsseldorf conservent des dessins de cette artiste.

SOHN Hermann
Né le 5 avril 1895 à Mettingen (près d'Esslingen). XXᵉ siècle. Allemand.
Peintre.
Il fut élève de l'Académie des Beaux-Arts de Stuttgart. Il a exécuté des peintures décoratives.
Musées : Stuttgart (Gal. Nat.) : *Le peintre et son modèle – Nature morte avec tomate.*

SOHN Joseph ou **Franz Joseph**
Né vers 1739. Mort en 1802 à Kimratshofen (près de Kempten). XVIIIᵉ siècle. Allemand.
Sculpteur de bas-reliefs.
Il exécuta des bas-reliefs et des statuettes pour crèches en terre cuite.
Musées : Ulm.

SÖHN Karl
Né le 14 mai 1853 à Barmen. Mort le 27 novembre 1925 à Munich (Bavière). XIXᵉ-XXᵉ siècles. Allemand.
Peintre de genre, portraits, paysages, décorateur.
Père de Richard Söhn-Sukuwa et élève de l'Académie des Beaux-Arts de Düsseldorf. Il travailla à Munich comme peintre de décors.

SOHN Karli. Voir **SOHN-RETHEL Carl Ernst**

SOHN Richard ou **Paul Eduard Richard**
Né le 11 novembre 1834 à Düsseldorf. Mort le 8 mars 1912 à Düsseldorf. XIXᵉ-XXᵉ siècles. Allemand.
Peintre de genre et portraitiste.
Fils et élève de Carl Ferdinand Sohn, ainsi que de l'Académie de Düsseldorf avec Rudolf Jordan.
Ventes Publiques : New York, 15 jan. 1937 : *Distraction du bébé* : USD 450.

SOHN Theodor
Mort en 1876. XIXᵉ siècle. Actif à Zizenhausen (près de Stockach). Allemand.
Sculpteur.
Fils d'Anton Sohn, il travailla sur terre cuite. Il exposa à Karlsruhe en 1846.

SOHN-RETHEL Alfred
Né le 8 février 1875 à Düsseldorf (Rhénanie-Westphalie). Mort en 1955. XXᵉ siècle. Allemand.
Peintre.
Fils de Carl Rudolph Sohn. Il fit ses études à Düsseldorf et à Paris.
Musées : Düsseldorf (Mus. mun.) : *Marché à Nowogrodek.*

SOHN-RETHEL Carl Ernst, dit **Sohn Karli**
Né le 8 mai 1882 à Düsseldorf (Rhénanie-Westphalie). Mort en 1966. XXᵉ siècle. Allemand.
Peintre.
Fils de Carl Rudolph Sohn. Il fut élève des Académies des Beaux-Arts de Düsseldorf et de Dresde. Il séjourna longtemps en Indonésie.
Musées : Aix-la-Chapelle : *Spectateur d'une fête nocturne à Bali* – Cologne (Mus. Wallraf-Richartz) : *Paysage romain.*
Ventes Publiques : Cologne, 21 mai 1976 : *Âne dans un paysage, h/cart.* (35x45) : DEM 1 800.

SOHN-RETHEL Else. Voir **SOHN Else**

SOHN-RETHEL Otto
Né le 18 janvier 1877 à Düsseldorf (Rhénanie-Westphalie). XXᵉ siècle. Allemand.
Peintre.
Fils de Carl Rudolph Sohn. Il fit ses études à Düsseldorf, à Worpswede, à Paris et à Rome.
Musées : Wuppertal : *Paysans hollandais.*

SÖHN-SKUWA Richard
Né le 2 mars 1887 à Munich (Bavière). XXᵉ siècle. Allemand.
Peintre de portraits, figures, paysages.
Fils de Karl Söhn et élève d'A. Jank.

SOHN DONG-CHIN
Né en 1921 à KyungJou. XXᵉ siècle. Actif en France. Coréen.
Peintre, peintre de compositions murales. Tendance abstraite.
Il a étudié à l'École des Beaux-Arts de Tokyo dans l'atelier Yasui, puis à celle de Paris, entre 1955 et 1959, dans l'atelier Souverbie (spécialité de peinture de fresques). Depuis 1964, il est professeur à la Faculté des Beaux-Arts de l'Université de Sae Jong.
Il participe à des expositions collectives, parmi lesquelles : 1956, exposition d'art plastique contemporain, Musée d'Art Moderne de la Ville de Paris ; 1957, exposition internationale des Beaux-Arts, Deauville ; 1967, exposition internationale, Montréal ; 1968, Biennale de São Paulo ; 1976, exposition des arts contemporains, Séoul ; 1979, Musée d'Art Moderne, Séoul. Il montre des œuvres dans des expositions personnelles, le plus souvent à Séoul, à Paris à la galerie Katia Granoff en 1980. Il a obtenu le Grand Prix au Salon de Corée en 1943.
Sa peinture relève d'un symbolisme nourri aux sources de l'art des fresques du Moyen Age européen et de l'art décoratif artisanal de la Corée. Une évocation d'un monde irréel où l'on rencontre des figures masquées, des poissons et des animaux fabuleux.
Musées : Séoul (Mus. Nat. de la République de Corée) – Séoul (Mus. Nat. des Arts Contemporains) – Tokyo (Mus. Holi).

SÖHNGEN Andreas Bernhard
Né le 14 février 1864 à Oberlahnstein. Mort en 1920 à Francfort-sur-le-Main (Hesse). XIXᵉ-XXᵉ siècles. Allemand.
Peintre de paysages, natures mortes, graveur, lithographe.
Il fut élève d'Ed. von Steinle et de l'Institut Staedel à Francfort. Il grava des vues du vieux Francfort.

SÖHNHOLD Wilhelm ou **Karl Wilhelm**
Né en 1789 à Leipzig. Mort le 26 juillet 1818 à Rome. XIXᵉ siècle. Allemand.

Peintre.

Élève de l'Académie de Leipzig. Il s'établit à Rome en décembre 1817.

SÖHNLE Gottlieb Jakob
XVIII[e] siècle. Travaillant à Heilbronn en 1788. Allemand.
Sculpteur.

Le Musée d'Heilbronn conserve de lui *Pietà*.

SOHOS Lazare. Voir SOCHOS Lazare ou Lazaros

SOIA Bartolomeo
Né à Cadore. XVII[e] siècle. Actif dans la première moitié du XVII[e] siècle. Italien.
Peintre.

Il exécuta des tableaux d'autel pour les églises de la vallée de Fassa.

SOIDAS
V[e] siècle avant J.-C. Actif à Naupaktos. Antiquité grecque.
Sculpteur.

Il a sculpté la statue d'*Artémis chasseresse* à Calydon, en collaboration avec Menaichmos I.

SOIER Jean. Voir SOHIER

SOIGNIE Jacques Joachim
Né le 28 mars 1720 à Mons. Mort le 20 mai 1783 à Mons. XVIII[e] siècle. Éc. flamande.
Peintre de genre et de sujets religieux.

Il fit ses études à Paris, travailla à Lyon, puis retourna à Mons. Le Musée de cette ville conserve de lui : *Annonciation* ; *Adoration des bergers* ; *Épisodes de la vie de Mme de Chantal*.

SOINARD François Louis
XIX[e] siècle. Français.
Peintre d'histoire, de paysages et d'architectures et graveur au pointillé.

Il exposa au Salon de Paris en 1824, puis entre 1834 et 1839.

SOIRON François ou Jean François, dit Soiron Père
Né le 18 août 1756 à Genève. Mort en 1813 à Paris. XVIII[e]-XIX[e] siècles. Français.
Peintre sur émail.

Il exposa au Salon notamment les portraits de *Napoléon et de Joséphine*, entre 1800 et 1810, et obtint une médaille de première classe en 1808. Son fils Philippe David Soiron fut peintre sur porcelaine. Il travailla notamment pour la duchesse de Berry.
MUSÉES : GENÈVE (Mus. Rath) : *Portrait d'un jeune homme* – LONDRES (coll. Wallace) : *Mme Récamier, d'après Gérard* – PARIS (Mus. du Louvre) : *Napoléon et Joséphine*.
VENTES PUBLIQUES : PARIS, 1872 : *Portrait de Pierre le Grand*, émail, miniat. : FRF 3 000 – PARIS, 16 mai 1950 : *Portrait d'homme en habit bleu* 1799, émail, miniat. : FRF 155 000.

SOIRON François David
Né le 12 octobre 1764 à Genève. XVIII[e] siècle. Britannique.
Graveur au pointillé.

On connaît peu de chose sur cet artiste, que les principaux répertoires artistiques anglais ne citent même pas. Il semble, cependant, qu'il dut avoir sa part de vogue, car il grava d'après des peintres à la mode, et ses estampes, particulièrement les pièces en couleurs, restent très recherchées. Nous pouvons citer de lui : d'après Bunbury, *Military Subjects in Uniform*, suite de sept pièces, *Edwin and Ethelinde*, *A. Pioneer*, *Patience in a Punt* ; d'après E. Dayes, *Promenade in St Jame's Park* ; d'après G. Morland, *St Jame's Park* et *A tea Garden*, deux pendants ; d'après Singleton, *Flora* ; d'après Wheatley, *The weary sportman*.
VENTES PUBLIQUES : LONDRES, 24 juin 1938 : *La lecture intéressante*, dess. : GBP 39 – LONDRES, 13 nov. 1997 : *St James's Park* ; *Salon de thé en plein air* 1790, grav. au point, une paire (chaque 4,7x5,4) : GBP 6 210.

SOIRON Isaac Daniel
Né le 11 novembre 1778 à Genève. XIX[e] siècle. Français.
Peintre sur émail.

Fils de François Soiron.

SOIRON Jacques
Né à Mens (Dauphiné). XVIII[e] siècle. Travaillant à Genève de 1747 à 1791. Suisse.
Graveur.

Père de François David Soiron.

SOIRON Philippe David ou Soiron Fils
Né le 10 février 1783 à Genève. Mort après 1857 à Paris (?). XIX[e] siècle. Français.

Peintre sur porcelaine et sur émail.

Fils et élève de François Soiron. Il travailla pour la cour de Napoléon I[er] et pour le roi Jérôme à Kassel.

SOISSON Jacques
Né en 1928 à Paris. XX[e] siècle. Actif aussi aux États-Unis. Français.
Peintre, sculpteur, graveur.

Il a étudié à l'École des Beaux-Arts de Montpellier dans les ateliers de peinture et sculpture entre 1948 et 1951. De 1952 à 1962, il est professeur de dessin à Setif et Oran en Algérie. Il devient membre de la Compagnie de l'art brut en 1969 et membre de la Société de psychopathologie de l'expression. Jacques Soisson a réalisé plusieurs œuvres monumentales pour des groupements scolaires ou d'habitations. Il est également l'auteur de plusieurs articles sur l'art brut.

Il participe à des expositions de groupe, notamment la Biennale de Menton et, en 1977, à l'exposition *Meubles Tableaux* au Centre Georges Pompidou.

Il montre ses œuvres dans des expositions personnelles, dont : 1954, galerie Art Décoration, Montpellier ; 1955, Cercle Lelian, Alger ; 1959, Hôtel de Ville, Sétif ; 1965, galerie Denise Mansion, Le Havre, France ; 1973, galerie Regards, Paris ; 1975, galerie Lahumière, Paris ; 1978, galerie Bonafous Murat, Paris ; 1978, Kunstmuseum, au Danemark ; 1980, galerie Art et Décoration, Montpellier ; 1986, Key West (États-Unis).
Ses toiles sont d'inspiration fantastique, aux formes totémiques. Cet artiste est aussi à l'aise dans l'animation monumentale que la toile de chevalet. Sa palette se rapproche des couleurs « mexicaines ».
BIBLIOGR. : In : *Cahier de l'Herne*, Paris, 1976 – Joseph Delteil, in : *Le sacré corps*, Grasset, Paris, 1976 – Michel Cazaubiel : *An outsider Soisson*, film video, Cinémage.
VENTES PUBLIQUES : LA VARENNE-SAINT-HILAIRE, 16 juin 1990 : *Tête* 1979, multiple en bois plastifié (53x47) : FRF 5 000.

SOITER Daniel. Voir SEITER

SOITOUT Jean François ou Jean Baptiste ou Soitoux
Né le 5 septembre 1816 à Besançon (Doubs). Mort le 21 mai 1891 à Paris. XIX[e] siècle. Français.
Sculpteur.

Élève de David d'Angers et de J. J. Feuchère. Il exécuta des statues pour des places publiques de Paris (une *République*, érigée en 1880 devant le Palais de l'Industrie, aujourd'hui disparu du décor parisien), pour le Louvre et pour des cimetières. Sociétaire des Artistes Français. Chevalier de la Légion d'honneur. Le Musée de Blois conserve de lui : *Silène* ; *Gambetta* ; *Robert Houdin* ; *Denis Papin* ; *Affert* (médaillon).

SOJA Anton
Né le 13 décembre 1860 à Bologne. XIX[e]-XX[e] siècles. Suisse.
Dessinateur de paysages, portraits, graveur.

Il travailla à Zurich et à Küssnacht.

SOJARO, il. Voir GATTI Bernardino, GATTI Gervasio et GATTI Uriele

SOJC Ivan
Né le 10 mai 1879 à Ljubnica (près de Vitanjé). XX[e] siècle. Yougoslave.
Sculpteur.

Il sculpta des autels, des bustes, des bas-reliefs et des tombeaux sur pierre et sur bois. Il se fixa à Maribor.

SOJO. Voir SOYE Philipp de

SOJO Eduardo
Né en 1849 à Madrid. XIX[e] siècle. Espagnol.
Peintre et illustrateur.

Élève d'E. Alvarez-Dumont. Sous le pseudonyme de « Democrito », il dessina des caricatures pour des revues humoristiques.

SÔJUN. Voir IKKYÛ

SOK Ap
Né à Rotterdam. XX[e] siècle. Hollandais.
Graveur.

Il gravait à l'eau-forte. M. A. Glavimans le compte parmi les graveurs hollandais qui ont subi l'influence de Hercule Seghers.

SÔKEI. Voir TEN-Ô SÔKEI

SÔKEI Oguri. Voir SÔRITSU

SOKEMAWOU
Né en 1960. XX[e] siècle. Guinéen.
Sculpteur.

Il a participé, à Paris, au Salon de la Jeune Peinture en 1990. Il a montré ses œuvres dans des expositions personnelles à Lomé. Ses sculptures qui représentent des figures, telle une mère et son enfant, sont pour la plupart des objets réellement utilisés par des féticheurs.

SOKEN Yamaguchi, surnom : **Hakugo**, nom familier : **Takejirô**, nom de pinceau : **Sansai**
Né en 1759. Mort en 1818. xviiie-xixe siècles. Japonais.
Peintre.
Actif à Kyoto, il fut disciple de Maruyama'kyo (1733-1795). Il se spécialisa dans la reproduction de figures féminines.
Ventes Publiques : New York, 17 oct. 1989 : *Beauté*, encre et pigments/soie, kakémono (93,5x31,7) : **USD 3 300**.

SOKHÄTNUKH Marx ou **Marcus**. Voir **SCHOKOTNIGG**

SOKLOS
ve siècle avant J.-C. Actif à Alopeke en Attique. Antiquité grecque.
Sculpteur.
Il travailla également au fronton de l'Erechthéion sur l'Acropole d'Athènes en 408-407 avant Jésus-Christ.

SOKOL Jano
Né en 1909 à Kovacica. xxe siècle. Yougoslave.
Peintre.
En 1938, il rencontre le paysan-peintre Martin Paluska, qui lui enseigna les premiers rudiments de la peinture. En 1952, il fonda le groupe des paysans-peintres de Kovacica, à l'exemple de nombreux villages de Yougoslavie, où la peinture populaire connut un succès unique. En 1953, le peintre professionnel Trumic, venu de Pancevo, incita les paysans de Kovacica, à ne plus seulement copier ce qu'ils voyaient faire ailleurs, mais à saisir la vie quotidienne de leur propre village sur le vif. Sokol remplit parfaitement cette consigne. Il aime à décrire les préparatifs des noces. Immobilisé dans la peinture, l'instant actuel prend des airs de souvenir passé.
Bibliogr. : Oto Bihalji-Merin : *Les peintres naïfs*, Delpire, Paris, s.d.

SOKOL Koloman
Né le 12 décembre 1902 à Liptovsky Mikulas (Slovaquie). xxe siècle. Actif aux États-Unis. Tchécoslovaque.
Graveur, peintre, dessinateur.
Il a étudié dans l'atelier de gravure de Kron à Kosice en 1921, puis à l'École de peinture de Mally à Bratislava et à l'Académie des Beaux-Arts de Prague. Il a ensuite fait un séjour d'études en France en 1932. En 1937, il partit pour le Mexique où il participe à la fondation de l'École des Arts du Livre. Il fut nommé professeur d'art graphique à l'École des Arts Plastiques de l'Université nationale de Mexico. De 1942 à 1946, il vécut à New York et participa aux manifestations culturelles de la Résistance Tchécoslovaque. En 1946-1948, il retourna en Tchécoslovaquie sur l'invitation du ministère des Affaires étrangères pour prendre le poste de professeur de gravure à l'Académie des Beaux-Arts de Prague, avant de devenir professeur à l'Université Slovaque de Bratislava. En 1947, il a reçu le Prix national slovaque pour l'art. La Galerie Nationale Slovaque a montré l'ensemble de son œuvre en 1962 et a organisé une exposition de ses œuvres en 1966.
Bibliogr. : In : *50 ans de peinture tchécoslovaque, 1918-1968*, catalogue de l'exposition, Musées Tchécoslovaques, 1968.

SOKOL Rudolf
Né en 1887 à Altstadt (près de Wagstadt). xxe siècle. Autrichien.
Paysagiste.
Il exposa à Brünn en 1928.

SOKOLNICKI Michal
Né en 1760. Mort en 1816 à Varsovie. xviiie-xixe siècles. Polonais.
Peintre et graveur amateur.
Ce général a peint un *Portrait du président Th. Jefferson*.

SOKOLOFF Alexander Petrovitch
Né le 29 octobre 1829. Mort le 19 novembre 1913 à Saint-Pétersbourg. xixe-xxe siècles. Russe.
Peintre de genre, portraits.
Fils de Piotr Fiodorovitch, il fut élève de l'Académie de Saint-Pétersbourg.

Musées : Moscou (Gal. Tretiakov) : *Portrait de la femme de l'artiste - Portrait d'une dame* - Saint-Pétersbourg (Mus. Russe) : *Portrait de dames*, quatre fois - *Dans l'hésitation*.

SOKOLOFF Ivan Alexéiévitch
Né en 1717. Mort en 1757 à Saint-Pétersbourg. xviiie siècle. Russe.
Graveur.
Il fut élève d'O. Elliger le Jeune et de Wortmann. Il travailla pour la cour de Russie et grava au burin des portraits et des scènes contemporaines ainsi que des vues de Saint-Pétersbourg et de Moscou.

SOKOLOFF Ivan Ivanovitch
Né en 1823 à Astrakan. xixe siècle. Russe.
Peintre de genre, paysages.
Il fut élève de l'Académie de Saint-Pétersbourg.
Musées : Moscou (Roumianzeff) : *Scène dans la Petite Russie* - Moscou (Gal. Tretiakov) : *Le matin après la noce - Récolte des cerises dans le jardin d'un pometchik - Dans les environs de Constantinople - Habitants de la Petite Russie*.

SOKOLOFF Nicolaï Ivanovitch
Né le 6 décembre 1767 à Saint-Pétersbourg. xviiie siècle. Russe.
Graveur au burin.
Élève à l'Académie de Saint-Pétersbourg de Skorodoumoff. Il grava surtout des portraits.

SOKOLOFF P. Th. Voir **SOKOLOFF Piotr Fiodorovitch**

SOKOLOFF Pavel Pétrovitch
Né en 1765. Mort en 1831 à Saint-Pétersbourg. xviiie-xixe siècles. Russe.
Sculpteur.
Élève de l'Académie de Saint-Pétersbourg. Il sculpta des bustes ainsi que des statues pour des églises et des ponts.

SOKOLOFF Pavel Pétrovitch ou **Sokolov**
Né en 1826. Mort le 2 octobre 1905 à Saint-Pétersbourg. xixe siècle. Russe.
Peintre de genre, figures, peintre à la gouache, aquarelliste, illustrateur.
Fils de Piotr Fiodorovitch, il fut élève de l'Académie de Saint-Pétersbourg.
Musées : Saint-Pétersbourg (Mus. Russe) : Plusieurs aquarelles.
Ventes Publiques : Londres, 15 juin 1995 : *Le Jeu du cheval 1881*, gche (29x37,5) : **GBP 1 150** - Londres, 14 déc. 1995 : *Artiste et son modèle 1870*, gche (22,5x33) : **GBP 1 207**.

SOKOLOFF Peter ou **Piotr Petrovitch**
Né en 1821 à Tzarskoïé-Sélo. Mort en octobre 1899 à Tzarskoïé-Sélo. xixe siècle. Russe.
Peintre de genre, scènes de chasse, portraits, aquarelliste, décorateur.
Cet artiste obtint de son vivant un succès mérité. Il fut membre de l'Académie de Saint-Pétersbourg et obtint une médaille d'or à Paris en 1889 lors de l'Exposition universelle.
Musées : Moscou (Roumianzeff) : Une aquarelle - Moscou (Gal. Tretiakov) : *Dans le cabinet du directeur de théâtre de Sabouroff - Funérailles de paysans - L'Accouchement dans le champ - La foire aux chevaux - Chasse au loup*.
Ventes Publiques : Paris, 1895 : *Chasse aux loups*, aquar. : **FRF 141** - Paris, 29 juin 1895 : *Traîneau à travers les neiges*, aquar. : **FRF 130** / *Troïka*, aquar. : **FRF 145** - Paris, 14 juin 1923 (sans indication de prénom) : *Les Pêcheuses*, aquar. : **FRF 600** - Washington D. C., 4 mars 1984 : *Couple dans une troïka 1898*, h/t (66x84,5) : **USD 1 900** - Paris, 5 avr. 1990 : *Le Marché aux chevaux 1869*, aquar. (53x69) : **FRF 50 000**.

SOKOLOFF Peter, ou **Pietre Ivanovitch**
Né en 1752 à Saint-Pétersbourg. Mort le 20 avril 1791 à Saint-Pétersbourg. xviiie siècle. Russe.
Peintre de sujets mythologiques.
Il fut élève de Batoni à Rome. Il devint professeur adjoint à l'Académie de Saint-Pétersbourg.
Musées : Saint-Pétersbourg (Mus. Russe) : *Mercure et Argus*.

SOKOLOFF Piotr Fiodorovitch ou **Pierre Théodore** ou **Sokolov**
Né en 1791. Mort en 1847 ou 1848 à Saint-Pétersbourg. xixe siècle. Russe.
Peintre de portraits, peintre à la gouache, aquarelliste, dessinateur.
Musées : Moscou (Gal. Tretiakov) : *Mme Lisogonle - Le poète K*.

N. Bationchkoff – N. Pally – Le comte P. Tiesenhausen – La comtesse Tiesenhausen – Portrait de femme, deux fois – Comte Benkendorf, chef des gendarmes – Le prince Troubetzkoï – Alexandra Osipovna Smirnova – SAINT-PÉTERSBOURG : *Portrait de la princesse Tcherkasskaïa – Portrait de la cantatrice Pauline Viardot.*

VENTES PUBLIQUES : LONDRES, 5 oct. 1989 : *Portrait du poète Pouchkine,* cr. et aquar. avec reh. de blanc/pap. (21,8x17,1) : GBP 44 000.

SOKOLOFF Vassili
XVIII^e siècle. Russe.
Graveur.
Actif dans la seconde moitié du XVIII^e siècle, il fut élève de Johan Stenglin. Il grava des portraits.

SOKOLOFF Vladimir Ivanovitch
Né en 1872. XX^e siècle. Russe.
Peintre de genre, paysages, graveur.
MUSÉES : MOSCOU (Gal. Tretiakov) : *Dans le parc au crépuscule – Vieille métairie.*

SOKOLOV Alexeï
Né en 1922. XX^e siècle. Russe.
Peintre de genre, paysages.
Il fréquenta l'Institut Répine de Saint-Pétersbourg et fut élève de Orechnikov, de A. Milnikov et de Grabar. Par la suite il sera professeur à l'Institut. Membre de l'Union des Artistes d'URSS, il fut nommé Peintre émérite.
VENTES PUBLIQUES : PARIS, 5 oct. 1992 : *Le village de pêcheurs* 1965, h/t (110x174) : FRF 19 000.

SOKOLOV Ivan
Né en 1914. XX^e siècle. Russe.
Peintre de natures mortes.
Ancien élève de l'Académie des Beaux-Arts de Leningrad. Il a notamment peint des bouquets de fleurs dans une manière traditionnelle.
VENTES PUBLIQUES : PARIS, 23 mars 1992 : *Bouquet sur fond drapé,* h/t (60x78) : FRF 3 800.

SOKOLOV Lev
Né en 1949. XX^e siècle. Russe.
Peintre de paysages urbains, natures mortes.
Membre de l'Union des Artistes d'URSS. Ses vues de ville mettent à mal la perspective traditionnelle et baignent dans une atmosphère d'étrangeté.

SOKOLOV Mikhail
Né en 1931 à Moscou. XX^e siècle. Russe.
Peintre de paysages, paysages urbains.
Il commence à étudier, en 1951, à l'Institut Répine de Leningrad, poursuit sa formation à l'Institut des Beaux-Arts Sourikov de Moscou de 1952 à 1957. Membre de l'Union des peintres de l'URSS.
Il expose depuis 1954, a montré ses œuvres dans des expositions personnelles à Moscou, Ouglitch et Pouchkinskié Gory.
De ses voyages dans le nord, en Sibérie, et au Causase, il a rapporté de nombreux croquis de paysages. En 1974 et 1978 il a effectué des séjours en France d'où il a rapporté également des paysages.
BIBLIOGR. : In : Catalogue de la vente *Tableaux soviétiques,* Salle Drouot, Paris, 3 oct. 1990.
VENTES PUBLIQUES : PARIS, 3 oct. 1990 : *Moscou – la place Sverdlov,* h/t. carton. (24x35) : FRF 6 000.

SOKOLOV Nicola. Voir KOUKRYNIKSY, groupe

SOKOLOV Nikola Alexandrovitch ou Nikolaï
Né en 1903 à Moscou. XX^e siècle. Russe.
Peintre d'histoire, paysages, dessinateur, caricaturiste, illustrateur, décorateur de théâtre.
De 1923 à 1929, il fit ses études à l'Institut supérieur des Arts et Techniques de Moscou et fut élève de Vladimir Favorski. Il appartient au groupe artistique des Koukryniky (Voir ce nom), et fut nommé artiste du peuple d'URSS et membre de l'Union des artistes de l'URSS.
Il habite à Moscou. Il peint des sujets historico-révolutionnaires, des paysages, des affiches politiques et des caricatures. Il participe à de nombreuses expositions dans son pays et à l'étranger : 1960 Berlin, Budapest.
BIBLIOGR. : Koukriniksi : *L'art soviétique,* Moscou, 1987.
MUSÉES : MOSCOU (Gal. Tretiakov) – MOSCOU (Mus. Russe).
VENTES PUBLIQUES : PARIS, 9 déc. 1991 : *La nuit sur le grand Canal* 1963, h/cart. (25x35) : FRF 25 000 – PARIS, 5 nov. 1992 : *Pommiers*

en fleurs, h/cart. (13x17) : FRF 10 500 – PARIS, 12 oct. 1992 : *À Venise* 1958, h/t/cart. (15x21,5) : FRF 8 200 – PARIS, 16 nov. 1992 : *La chèvre* 1937, h/pan. (18x27,5) : FRF 7 200 – PARIS, 12 déc. 1992 : *Datcha à Polenovo* 1948, h/t (29x49) : FRF 11 500 ; *La Via Appia près de Rome* 1956, h/t (24x35) : FRF 12 500 – PARIS, 20 mars 1993 : *Les calèches romaines,* h/cart. (15x21,5) : FRF 5 800.

SOKOLOV Nikolaï
Né en 1921 à Verkhoki (région d'Oulianovsk). XX^e siècle. Russe.
Peintre de compositions à personnages, paysages animés.
Il ne doit pas être confondu avec Nicola Sokolov, né en 1903, qui formait depuis 1924, avec ses amis Michel Kouprianov et Porphyri Krylov un collectif qui travaillait sous le pseudonyme collectif de Les Koukrynisky (Voir ce nom). Il fit ses études à l'École des Arts et Métiers de Moscou (Vhoutemas) et travailla sous la direction de Vladimir Favorski. Membre de l'Union des Peintres d'URSS depuis 1969. Sa première exposition eut lieu à Vladivostok en 1943. Il vit et travaille à Orenbourg.
Il aime particulièrement peindre les sous-bois en été qu'il anime de personnages posant, assis sur des bancs. La touche est visible, les couleurs sont claires.
VENTES PUBLIQUES : PARIS, 15 mai 1991 : *Le pin parasol* 1956, h/t (49x69) : FRF 12 900 – PARIS, 11 déc. 1991 : *Les hauts fourneaux* 1968, h/t (100x90) : FRF 4 000 – PARIS, 13 avr. 1992 : *À Prague* 1954, h/t (35x49) : FRF 11 500 – PARIS, 20 mai 1992 : *Petite rue en Italie* 1963, h/cart. (35x25) : FRF 18 500.

SOKOLOV Vassili
Né en 1915 à Saint-Petersbourg. XX^e siècle. Russe.
Peintre de compositions à personnages, intérieurs, paysages.
Il fut élève de B. Ioganson à l'Institut Répine de Leningrad. Il fut membre de l'Union des Peintres d'URSS. Il fit une carrière de professeur à l'Institut Répine.
MUSÉES : MOSCOU (Gal. Tretiakov) – MOSCOU (min. Culture) – SAINT-PÉTERSBOURG (Mus. Russe) – SAINT-PÉTERSBOURG (Mus. Acad. des Beaux-Arts).
VENTES PUBLIQUES : PARIS, 24 sep. 1991 : *Plage de Crimée* 1949, h/t (98x78) : FRF 5 000 – PARIS, 25 nov. 1991 : *La lecture* 1965, h/cart. (48x33) : FRF 9 500 – PARIS, 6 déc. 1991 : *Jeune rêveuse* 1960, h/t (48x33) : FRF 7 500 – PARIS, 5 avr. 1992 : *Le parc Pouchkine* 1956, h/t (136x90) : FRF 18 000.

SOKOLOV Victor
Né en 1923. Mort en 1985. XX^e siècle. Russe.
Peintre de compositions à personnages, de paysages.
Il fut élève de l'École des Beaux-Arts Sourikov à Moscou. Il devint Membre de l'Union des Peintres d'URSS. À partir de 1946, il participa à de nombreuses expositions nationales et internationales.
MUSÉES : MOSCOU (Gal. Tretiakov) – ODESSA (Gal. des Beaux-Arts) – SAINT-PÉTERSBOURG (Mus. Russe).
VENTES PUBLIQUES : PARIS, 16 juin 1991 : *La moisson* 1957, h/t (60x80) : FRF 5 200.

SOKOLOV Vladimir
Né en 1923 à Théodossie. XX^e siècle. Russe.
Peintre de genre, paysages.
En 1940-1941 il fut élève de Bogajewski, puis de 1949 à 1952, il fréquenta l'École des Beaux-Arts de Simferopol.
MUSÉES : KIEV (min. de la Culture) – SIMFÉROPOL (Mus. des Beaux-Arts).
VENTES PUBLIQUES : PARIS, 3 juin 1992 : *La Cueillette des roses,* h/cart. (35x50) : FRF 4 000 – PARIS, 16 nov. 1992 : *Un perron à Venise* 1960, h/t (76x57) : FRF 4 000 – PARIS, 12 déc. 1992 : *Le village de pêcheurs* 1964, h/cart. (25x48) : FRF 4 200 – PARIS, 23 avr. 1993 : *Le parc de Tsarskoie Selo,* h/t (74,6x119,8) : FRF 7 000 – PARIS, 13 déc. 1993 : *Avant la sortie en mer,* h/t (77x101) : FRF 5 500.

SOKOLOVA Anastassia
Née en 1967. XX^e siècle. Russe.
Peintre de paysages, intérieurs, nus.
Elle fut élève de l'École des Beaux-Arts V. Sourikov de Moscou. Elle travailla sous la direction de Salakhov et de Nikolaï Sokolov (membre du collectif d'artistes « Koukryniksi »). Membre de

l'Association des Peintres de Moscou. Elle participe à de nombreuses expositions en URSS et à l'étranger depuis 1990.

A Cokarole

Musées : Moscou (min. de la Culture).
Ventes Publiques : Paris, 15 mai 1991 : *Le pont d'Arcole*, h/t (29x49) : **FRF 4 800** – Paris, 25 nov. 1991 : *Après-midi d'été*, h/t (65x81) : **FRF 18 000** – Paris, 9 déc. 1991 : *La datcha au bord du lac*, h/t (73x60) : **FRF 22 000** – Paris, 23 mars 1992 : *Le déjeuner*, h/t (61x50) : **FRF 8 800** ; *La commode de grand'mère*, h/t (81x60) : **FRF 26 500** – Paris, 13 avr. 1992 : *Nature morte au vase de Chine*, h/t (92x65) : **FRF 28 000** – Paris, 20 mai 1992 : *Les fleurs du jardin*, h/t (91x56) : **FRF 30 000** – Paris, 5 nov. 1992 : *La nappe orange*, h/t (65x50) : **FRF 15 000** – Paris, 20 mars 1993 : *Les amoureux*, h/t/cart. (44x36) : **FRF 6 500**.

SOKOLOVA Elena Ilinichna
Née en 1919 à Léningrad (aujourd'hui Saint-Pétersbourg). xxe siècle. Russe.
Peintre de genre.
Elle fut élève de Ioganson à l'Institut Répine vers 1947.
Ventes Publiques : Paris, 27 mai 1992 : *La Tasse de thé* 1990, h/t (69x70) : **FRF 6 500**.

SOKOLOVA Tatiana
Née en 1958 à Leningrad. xxe siècle. Russe.
Peintre de compositions animées, natures mortes, fleurs, fruits. Réaliste.
Elle fut élève de l'École des Beaux-Arts de Leningrad et de l'Institut Répine. Membre de l'Union des Peintres de l'URSS.
Ses compositions, baignées de couleurs, sont traditionnelles.
Ventes Publiques : Paris, 18 fév. 1991 : *Le plat d'airelles*, h/t (65x90) : **FRF 6 500** ; *Les clochettes bleues*, h/t (80x84) : **FRF 7 000** – Paris, 23 mars 1992 : *Les baigneuses*, h/t (100x130) : **FRF 7 200**.

SOKOLOVSKI Belesias
Né à Paris. xixe siècle. Français.
Peintre de genre et de portraits.
Il débuta au Salon de 1876. On lui doit surtout des aquarelles.

SOKOLOVSKI Jakob
Né en 1784 à Wyczolki. Mort en 1837 à Bukowa. xixe siècle. Polonais.
Dessinateur, aquafortiste et lithographe amateur.
Élève d'E. Pinck.
Musées : Cracovie (Mus. Nat.) : Plusieurs dessins – Varsovie (Mus. Nat.) : *Le prince Constantin à cheval* – Dix-sept aquarelles représentant des militaires.

SOKOLOVSKI Sigmond ou Zygmunt
Né en 1859 près de Posen. Mort en 1888 à Paris. xixe siècle. Polonais.
Peintre.
Le Musée de Cracovie conserve de lui : *David jouant de la harpe*.

SOKOR
Né en Bohême. xixe siècle. Tchécoslovaque.
Peintre.
On considère ce maître comme l'un des révélateurs de l'esprit moderne reçu de France.

SOKOTNIK Marx ou Marcus. Voir SCHOKOTNIGG

SOKOV Leonid Petrovich
Né le 11 octobre 1941 à Mikhaïlevo (Kalinine). xxe siècle. Actif depuis 1979 aux États-Unis. Russe.
Sculpteur. Soc-art.
Il vit et travaille à New York. Il fait partie des artistes qui, avec Komar, Melamid et Kosolapov, ont utilisé, en la détournant, l'imagerie héroïque de l'État socialiste d'URSS et dont les travaux ont été qualifiés par la critique d'art, d'art « sots » ou de « soc-art ».
Sokov est le sculpteur de cette tendance artistique. Il fait se coïncider les formes artistiques du folklore russe et celles de l'idéologie socialiste. *Histoire de l'URSS : les dirigeants* (1983) forme une série d'œuvres. Chacune est constituée de petites figurines en bois installées les unes sur les autres, sous forme de pyramide. Interchangeables, elles représentent des dirigeants soviétiques et internationaux sur lesquels trône la figure tutélaire de Staline.

SOL Agricole
Né à Paris. xixe siècle. Français.

Peintre de genre.
Élève de Pils et de Corot. Il débuta au Salon en 1877.

SOLA Antonio
Né en 1787 à Barcelone. Mort le 7 juin 1861 à Barcelone. xixe siècle. Espagnol.
Sculpteur.
Il fit ses études à Barcelone et à Rome. Des œuvres de cet artiste se trouvent à Barcelone, à La Havane et à Rome. Le Musée de Madrid conserve de lui : *La Charité, Blaseo de Garay* et *Pie VII.*

SOLA Léon
xxe siècle. Français.
Peintre de figures, paysages, natures mortes.
Ventes Publiques : Paris, 22 jan. 1921 : *Figure* : **FRF 95** ; *Les enfants au port* : **FRF 100** – Paris, 22 nov. 1922 : *Jeune femme assise : étude de nu* : **FRF 100** – Paris, 29 déc. 1927 : *Le village au bord de la rivière* : **FRF 280** – Paris, 16 mars 1929 : *Fillette à la cruche* : **FRF 130** – Paris, 15 fév. 1930 : *Nature morte aux poissons* : **FRF 30** – Paris, 30 mai 1945 : *Nature morte aux pommes* : **FRF 120.**

SOLAKOV Nedko
Né le 28 décembre 1957 à Tcherven Briag (région de Roussé). xxe siècle. Bulgare.
Sculpteur d'installations. Tendance conceptuelle.
En 1982, il termine ses études à l'Académie des Beaux-Arts de Sofia, dans la classe de peinture monumentale du professeur Mito Ganovski. Entre 1985 et 1986, en Belgique, il se spécialise au Nationaal Hoger Institut voor Shoone Kunsten d'Anvers. En 1986-87, il est un des fondateurs du groupe artistique *La Ville*, qui, jusqu'en 1992, a joué un rôle primordial dans l'évolution des mouvements esthétiques non formels existant dans le contexte de l'art plastique bulgare. En 1992, en Suisse, il travaille à Zurich, en tant que boursier de la Fondation Artest. En 1993, il travaille en Autriche, en tant que boursier du Kultur Kontakt de Vienne. En 1994-1995, il se rend au Künstlerhaus Bethanien de Berlin, après avoir reçu une bourse de la Fondation Philip Morris.
Il participe à des expositions collectives, dont : 1993, *Aperto 93*, à la Biennale de Venise ; Zurich, *Exchange II*, Schedhalle ; 1994 Munich, *Europa 94* ; São Paulo, XXIIe Biennale ; 1995, *Club Berlin-Kunstwerke*, à la Biennale de Venise ; *Orient-ation*, à la IVe Biennale d'Istanbul ; 1996 Chicago, *Beyond Belief*, Museum of Contemporary Art ; à l'Institute of Contemporary Art de Philadelphie ; Ljubljana, Slovénie, *The Sence of Order*, Moderna Galeria ; Rotterdam, *Manifesta I* ; Graz, *Inclusion : Exclusion*, Steirischer Herbst'96 ; Copenhague, *Screem/Borealis'8*, Museum of Modern Art.
Il montre ses réalisations au cours d'expositions personnelles, dont : 1993 Zurich, *Good Luck*, Medizinhitorisches Museum ; Sofia, *Les Aventures de François de Bergeron*, Institut français ; 1994 Skopje, République de Macédoine, *The superstitius Man*, Musée d'Art Contemporain ; New York, Center for Curatorial Studies, Bard College ; 1995 Berlin, *Mr. Curator, please...*, Künstlerhaus Bethanien ; 1995 Sofia, *Touche à l'Antiquité*, Galerie Ata-Ray ; 1996 Sofia, *Graffitis*, Galerie Nationale des Beaux-Arts ; Berlin, *Desirs*, Galerie Arndt & Partner.
Nedko Solakov travaille exclusivement dans le domaine des installations. Ses œuvres sont monumentales mises en scène de caractère narratif, qui se développent à plusieurs niveaux : ligne narrative regroupant plusieurs thèmes, des formes plastiques impressionnantes, exubérance de détails suggérant un effet de vraisemblance de la totalité, des éléments ludiques captant l'attention du spectateur. Les installations de Solakov influencent complètement les sens du spectateur : pour lui, les formes plastiques ne représentent qu'une partie de la réalisation d'une idée beaucoup plus générale. ■ Boris Danaïlov
Bibliogr. : Adrianu Dannatt : *Turkish Biennal*, in : Flash Art, janv.-fév. 1993 – Boris Danaïlov : *Nedko Solakov*, in : Flash Art, été 1993 – Thomas McEvilley : *Arrivederci, Venice*, in : Artforum, nov. 1993 – Christoph Tannert : *Nedko Solakov, Mr Curator, please...*, in : Neue Bildende Kunst, mars 1995 – Peter Herbstrentu : *Nedko Solakov*, in : Kunstforum International, n° 131, 1995 – Kim Levin : *Nedko Solakov-Honest Fictions*, in : BE Magazine, mars 1995 – Tomas Pospiszil : *Beyond Belief*, in : Flash Art, nov.-déc. 1995 – Harald Fricke : *Nedko Solakov*, in : Flash Art, déc. 1995.

SOLANA José Gutiérrez
Né en 1886 à Madrid. Mort le 24 juin 1945 à Madrid. xxe siècle. Espagnol.

Peintre de sujets religieux, compositions animées, scènes de genre, portraits, animaux, natures mortes, graveur, dessinateur.

Descendant d'une ancienne famille exsangue, dont il n'hérita que des bizarreries de caractère, il s'éduqua pratiquement seul, apprenant à peindre et à écrire pour exprimer mieux l'étrangeté des passions qui l'accaparaient. Il eut pour maîtres Garcia del Valla et Diez Palma, puis il fut élève de l'École des Beaux-Arts de Madrid, de 1900 à 1904. Il vécut à Paris, de 1937 à 1939. De retour à Madrid, comme Toulouse-Lautrec, il passait presque tout son temps dans les quartiers les plus obscurs de la ville ou bien parcourait les villages de Castille et les ports du Golfe de Gascogne, se mêlant au populaire et prenant part à ses fêtes, en quête des traces abâtardies d'une morgue ancienne. Les dernières années du XIXe siècle, avec l'avènement, tardif en Espagne, de l'ère industrielle, ont bousculé les anciennes classes, créé de nouveaux riches et de nouvelles misères.

Remarqué pour la première fois à une exposition du Cercle des Artistes, en 1907, à Madrid, il obtint les principales distinctions officielles de son pays, malgré l'inconvenance arrogante des thèmes qu'il traitait. De grandes expositions consacrèrent son talent de solitaire à travers le monde. Parmi les nombreuses expositions collectives auxquelles il prit part, on mentionne : 1917 exposition de la Société Nationale des Beaux-Arts de Madrid, recevant une troisième médaille ; 1920 Royal Academy de Londres ; à partir de 1920 Salon d'Automne de Madrid ; de 1922 à 1942 Biennale de Venise ; 1923, 1924 Salon des Humoristes, Madrid ; 1925, 1926 Brooklyn Museum de New York, Carnegie Institute de Pittsburgh ; de 1928 à 1945 Cercle des Beaux-Arts de Madrid, obtenant une médaille d'or en 1943 ; 1929 Exposition internationale de Barcelone, recevant une première médaille ; 1936 Musée du Jeu de Paume à Paris ; 1937 Exposition universelle de Paris. Il montra également ses œuvres dans des expositions personnelles, parmi lesquelles : 1921, 1928, 1934 Athénée de Santander ; 1927, 1929 Musée d'Art Moderne de Madrid ; 1928 galerie Bernhein-Jeanne, Paris ; 1943 galerie Estilo de Madrid.

Isolé inclassable, Solana assuma son hispanité jusqu'à la caricature. S'il continua l'œuvre de dénonciation des tares de l'Espagne commencée par Isidro Nonell, dans la lignée de Goya bien que de la même génération que Picasso, il ne se situa jamais dans l'évolution internationale de l'expression picturale. Délibérément provincialiste, son œuvre est entièrement dédié à la chose espagnole. Jacques Lassaigne, toujours aigu en ce qui concerne l'Espagne, a écrit : « Les écrivains de la génération de 98 (Unamuno, Ganivet Ortega), analysaient les causes de la décadence espagnole pour y chercher des remèdes. Pour Solana, il n'y a rien à renier d'un héritage dont il aime les misères et pressent qu'elles ont d'obscures et vitales significations ». Tandis qu'en 1898 s'écroulait définitivement l'empire colonial de l'ère colombienne, les premiers soulèvements sociaux se heurtaient aux fusillades de la répression. Les idées anarchistes généreuses gagnaient la jeunesse intellectuelle. Dans ses deux volumes des Scènes et Coutumes de Madrid, qu'il publia en 1912 et 1918, ainsi que dans L'Espagne noire 1920, Solana dressait un bilan d'échec : Les choristes – Le Retour de l'Indien – La Visite de l'Évêque – Les Déshérités. Techniquement, seule lui importait l'expression la plus directe et la plus violente ; un réalisme « costaud », aux contrastes accentués des lumières et des ombres, au dessin volumétrique puissant, le rattache à la tradition espagnole : Greco, Velasquez, Ribera, Goya, mais il fait également penser aux tenants allemands de la « Neue Sachlichkeit » et surtout à Otto Dix. Quand il s'échappait des fêtes sordides des faubourgs, il écumait le « Rastro », le « Marché aux Puces » de Madrid, en rapportant les vestiges les plus dérisoires d'un passé exotique ou désuet ou les témoins les plus muets des époques révolues : des poupées de cire en costumes d'autrefois, retrouvant leur éclat derrière les vitres des armoires du souvenir. Ce qui l'attira, lors d'un voyage à Paris, ce ne furent pas les divers aspects de la peinture en révolution auxquels le monde entier venait se référer, mais les vitrines du Musée Grévin, qui lui inspirèrent plusieurs compositions : Charlotte Corday – Madame Roland. Jacques Lassaigne encore a remarqué qu'il conférait une raideur d'objets aux assemblées de personnages qu'il aimait à peindre, souvent groupés par affinités de leurs professions comme l'on classe pour ranger, tandis qu'il réservait le souffle de la vie aux souvenirs naufragés du passé. Solana mena jusqu'à

son terme une vie de « suicidé de la société », moins glorieux mais non moins attachant que Gauguin ou Van Gogh. ■ J. B.

J. Solana [signature]

BIBLIOGR. : Jacques Lassaigne : *La peinture espagnole, de Velasquez à Picasso*, Skira, Genève, 1952 – Jacques Lassaigne, in : *Diction. de la peint. mod.*, Hazan, Paris, 1954 – in : *Diction. universel de la peinture*, Le Robert, Paris, 1975 – in : *L'Art du XXe siècle*, Larousse, Paris, 1991 – in : *Cien Anos de pintura en Espana y Portugal, 1830-1930*, Antiqvaria, t. X, Madrid, 1993.
MUSÉES : BARCELONE (Mus. d'Art Mod.) : *Les choristes* vers 1922 – BILBAO (Mus. des Beaux-Arts) : *Femmes de la vie* – MADRID (Mus. d'Art Mod.) : *La Tertulia del Pombo* 1920 – PARIS (Mus. Nat. d'Art Mod.) : *Jeunes Femmes toreros*.
VENTES PUBLIQUES : LONDRES, 24-27 juin 1925 : *Carnaval à la Aldea* : GBP 63 – LONDRES, 7 juil. 1971 : *Le carnaval à la Aldea* : GBP 15 000 – MADRID, 4 juin 1978 : *Les Pauvres*, eau-forte (27x22,5) : ESP 32 000 – LONDRES, 1er déc. 1980 : « *Picador y Toro* », h/t (62,2x72,5) : GBP 18 000 – LONDRES, 30 oct. 1981 : *Portrait d'une vénitienne en robe noire*, h/pan. (24,6x19) : GBP 1 500 – MADRID, 22 fév. 1983 : *Portrait d'une vieille paysanne*, craie/pap. (66x46) : ESP 800 000 – PARIS, 21 nov. 1983 : *Plantas*, h/t (99x124) : FRF 222 000 – MADRID, 24 oct. 1984 : *Maniqui*, h/t (97x65) : ESP 2 250 000 – MADRID, 20 mai 1985 : *Trois femmes*, h/t (82x66,5) : ESP 8 900 000 – LONDRES, 24 juin 1986 : *Las peinadoras* vers 1937, h/t (163x110) : GBP 82 000 – MADRID, 5 nov. 1987 : *Mascaras en la Pradera* 1930-1933, pl., lav. et cr. (23x16,5) : ESP 1 520 000 – MADRID, 17 mars 1987 : *Le Tribunal de la Révolution au musée Grévin* : *Madame Roland devant ses juges* 1929, h/t (112x142) : ESP 12 000 000 – NEW YORK, 23 mai 1990 : *Le chanteur de rues aveugle*, h/cart. (55,2x45,7) : USD 101 750 – ROMANS-SUR-ISÈRE, 8 juil. 1990 : *Procession – le baiser de Judas* 1932, h/t (228x208) : FRF 2 600 000 – MADRID, 22 nov. 1990 : *Vieille montagnarde*, fus. (66x46) : ESP 3 360 000 – MADRID, 28 jan. 1992 : *Mascarade (la cuisinière)*, cr./pap. (45x28,5) : ESP 1 176 000 – MADRID, 24 mars 1992 : *Nature morte au chou-fleur*, h/t (63x73) : ESP 14 000 000 – MADRID, 16 juin 1992 : *Masque*, h/t (68,5x53,5) : ESP 12 500 000.

SOLANAS

XVe siècle. Actif à Saragosse au début du XVe siècle. Espagnol. **Sculpteur sur bois.**

Il fut chargé de l'exécution de deux lions au pied du lutrin de la cathédrale de Saragosse en 1413.

SOLANES Andres de

XVIIe siècle. Actif à Valladolid. Espagnol. **Sculpteur.**

Élève de Gregorio Fernandez. Cet artiste sculpta un fort beau retable dont les parties peintes furent exécutées par le peintre français Reynaldo de Valdelante, justement réputé pour la perspective.

SOLANGE Marthe

XXe siècle. Française. **Peintre de fleurs et de fruits, pastelliste, aquarelliste.**

VENTES PUBLIQUES : PARIS, 22 déc. 1941 : *Les mandarines* 1923, past. : FRF 300 ; *Le jardin* 1925, gche : FRF 405 – PARIS, 14 mai 1943 : *Corbeille de fruits*, past. : FRF 130 – PARIS, 19 jan. 1949 : *Fruits* 1923, past. : FRF 280.

SOLANO Juan

XVe siècle. Actif à Saragosse au début du XVe siècle. Espagnol. **Peintre.**

Il exécuta divers retables dans des églises d'Aragon de 1401 à 1407.

SOLANO Juan

XVIe siècle. Actif à Tolède. Espagnol. **Sculpteur.**

Fils de Pedro Solano. Il exécuta avec lui un socle de marbre pour la grille du chœur de la cathédrale de Tolède.

SOLANO Nicolas

XVe siècle. Actif à Saragosse au début du XVe siècle. Espagnol. **Peintre.**

Collaborateur de son frère Juan Solano. Il sculpta des retables.

SOLANO Pedro

XVIe siècle. Actif de 1539 à 1548. Espagnol. **Sculpteur.**

Il travailla dans le chœur de la cathédrale de Tolède.

SOLANO Susana
Née le 25 juillet 1946 à Barcelone (Catalogne). XXᵉ siècle.
Espagnole.
Sculpteur.
Elle a étudié à l'École des Beaux-Arts de Barcelone où elle enseigne la sculpture. Elle vit et travaille à San Just Desvern (Barcelone). Elle participe à des expositions collectives, parmi lesquelles : 1983, *Preliminar*, exposition itinérante en Espagne ; 1984, *En tres dimensiones*, Fondation Caixa de Pensions, Madrid ; 1986, *Peintres et Sculpteurs espagnols*, Fondation Cartier, Jouy-en-Josas ; 1987, Documenta 8, Cassel ; 1987, XIXᵉ Biennale de São Paulo ; 1987, *Espagne 87. Dynamiques et Interrogations*, ARC, Musée d'Art Moderne de la Ville de Paris ; 1988, Biennale de Venise (pavillon espagnol).
Elle montre ses œuvres dans des expositions personnelles, dont : 1980, Fondation Joan Miro, Barcelone ; 1983, galerie Ciento, Barcelone ; 1986, galerie Fernando Vijande, Madrid ; 1987, Capc, Musée d'art contemporain, Bordeaux ; 1988, Maastricht ; 1989, Städtisches Museum Abteiberg ; 1991, galerie Lelong, Paris.
Elle a commencé par sculpter en taille directe le bois. Elle a ensuite enveloppé les pièces obtenues dans des feuilles de métal qu'elle a travaillées pour elles-mêmes. En utilisant les possibilités qu'offrent le travail du métal, elle réalise des objets, des sortes de cages, avec notamment du grillage qui délimite et visualise les volumes et les espaces externe et interne de l'artefact. Bien qu'une certaine esthétique minimaliste soit présente dans son travail, c'est à rebours d'une stricte approche formaliste qu'il conviendrait de « lire » les sculptures de Susana Solano. L'artiste y intègre une dimension existentielle et métaphysique intemporelle rendue par des formes traditionnelles et modernes.
■ C. D.

BIBLIOGR. : J.-M. Poinsot : *La sculpture de Susana Solano*, in : catalogue de l'exposition, Capc, Musée d'art contemporain, Bordeaux, 1987 – Catherine Francblin : *Les sculptures pièges de Susana Solano*, in : *Artstudio* nᵒ 14, automne 1989 – in : *Catalogue National d'Art Contemporain*, Éditions d'art Iberico 2000, Barcelone, 1990 – Aurora Garcia : *Susana Solano. Portrait*, in : *Beaux-Arts Magazine*, Paris, oct. 1991 – in : *L'Art du XXᵉ siècle*, Larousse, Paris, 1991.
MUSÉES : PARIS (FNAC) : *No te pases nᵒ 2* 1988.
VENTES PUBLIQUES : PARIS, 8 oct. 1989 : *Études 1986*, encre de Chine/pap. (65x50) : FRF 3 800 – PARIS, 18 fév. 1990 : *Paitsaje a Richard Serra*, fer soudé (85x58) : FRF 130 000 – MADRID, 26 nov. 1992 : *Patène de transit nᵒ 2*, fer (5x48x34) : ESP 1 288 000 – PARIS, 19 mars 1993 : *Sans titre 1987*, fus., lav. et gche/pap. (69,5x48,5) : FRF 3 500 – MADRID, 10 juin 1993 : *Patène de transit nᵒ 6*, fer (3x43x38) : ESP 1 150 000 – LONDRES, 27 oct. 1994 : *Récession 3* 1983, bronze (4x50x21) : GBP 2 530 – NEW YORK, 7-8 mai 1997 : *Diposit d'Ombra 12* 1984, acier (50,8x150,1x101,6) : USD 9 775.

SOLAR Xul, pseudonyme de **Solari Oscar Schulz**
Né en 1887. Mort en 1963. XXᵉ siècle. Argentin.
Peintre, dessinateur, aquarelliste. Tendance surréaliste.
Passionné d'occultisme, philologue et astrologue, il a vécu en Extrême-Orient et dans divers pays européens où il exposa, notamment à Milan en 1920.
Plusieurs rétrospectives de son œuvre ont été montrées, dont : 1968, Musée des Beaux-Arts, Buenos Aires ; 1977, Musée d'Art Moderne de la Ville de Paris.
Sa peinture proche dans la forme de celle de Paul Klee, met en scène des personnages stylisés, quantité d'objets symboliques, notamment des échelles, et puise dans l'univers des signes. Elle a été tardivement découverte en Europe. Solar a notamment peint une série de paysages et d'architectures imaginaires. Ami de Jorge Luis Borges, ce dernier l'a célébré à plusieurs reprises : « Il me dit qu'il était un peintre réaliste dans le sens où sa peinture n'était pas une combinaison arbitraire de formes et de lignes mais ce qu'il avait vu dans ses visions... »
BIBLIOGR. : Damian Bayon, Roberto Pontual, in : *La Peinture de l'Amérique latine au XXᵉ s*, Mengès, Paris, 1990.
VENTES PUBLIQUES : NEW YORK, 7 mai 1981 : *Casi plantas 1946*, aquar. et gche (35x49,2) : USD 2 300 – NEW YORK, 18 nov. 1987 : *Composition 1930*, temp./pap. mar./cart. (32x46,5) : USD 8 500 – NEW YORK, 17 mai 1988 : *Masques 1924*, aquar./cart. (15x19,5) : USD 20 900.

SOLARI. Voir aussi **SOLARIO, SOLARO**

SOLARI. Voir **LOMBARDO Aurelio, Girolamo** et **Lodovico**

SOLARI Achille
Né le 9 octobre 1835 à Naples. XIXᵉ siècle. Italien.
Peintre de paysages.
Il fut élève de l'Institut des Beaux-Arts de Naples. Il exposa à Turin, à Naples et à Londres.
VENTES PUBLIQUES : LONDRES, 7 mai 1980 : *Vue de Sorrente*, h/pan. (19x32,5) : GBP 450 – LONDRES, 11 juil. 1983 : *Vues de la baie de Naples*, h/pan., suite de quatre (11x22) : GBP 950 – ROME, 13 déc. 1994 : *Le Golfe de Pozzuoli* ; *Cabanes sur une plage*, h/t, une paire (chaque 26,5x40,5) : ITL 14 950 000 – LONDRES, 15 mars 1996 : *Vaste panorama de Sorrente*, h/pan. (18x32) : GBP 4 600 – LONDRES, 13 mars 1997 : *Capri vu de Massa Lubrente* ; *Costa Sorrentina* ; *Le Golfe de Naples* ; *Sorrento*, h/pan., série de quatre (30,5x12,5) : GBP 3 450.

SOLARI Andrea
XVᵉ siècle. Actif à Carona de 1444 à 1445. Italien.
Sculpteur.
Frère de Filippo S.

SOLARI Andrea. Voir **SOLARIO**

SOLARI Andrea
XVIIIᵉ siècle. Travaillant à Luditz, en Bohême, de 1700 à 1704.
Autrichien.
Sculpteur.

SOLARI Angelo
Né le 12 décembre 1775 à Caserte. Mort le 6 avril 1846 à Naples. XIXᵉ siècle. Italien.
Sculpteur.
Il travailla d'abord à Caserte, puis à Naples pour plusieurs églises.

SOLARI Antonio. Voir aussi **SOLARI Ignazio** et **LOMBARDO Antonio** et **Aurelio**

SOLARI Antonio
XVIIᵉ siècle. Travaillant à Gênes en 1628. Italien.
Sculpteur.
Il exécuta une partie de la fontaine devant le Palais ducal de Gênes.

SOLARI Antonio
XVIIIᵉ siècle. Actif en Hollande. Italien.
Sculpteur.
Il exécuta une statue d'Esculape pour un pharmacien de Leeuwarden.

SOLARI Antonio di Giovanni di Pietro ou **Solario**, dit **lo Zingaro**
XVIᵉ siècle. Italien.
Peintre de sujets religieux.
Une tradition, peut-être inspirée par la vie de Quentin Metsys le représente ouvrier forgeron devenant amoureux de la fille de Colantonio del Fiore, à l'âge de dix-sept ans, et se faisant peintre afin de la mériter par sa gloire. Actif de 1502 à 1514, il fut élève de Dalmasii, à Bologne puis étudia à Venise avec Vivarini, travaillant ensuite avec Bieci à Florence et avec Galassi à Ferrare. De retour à Naples, il épousa sa bien-aimée et devint peintre célèbre. On cite parmi ses ouvrages à Naples : vingt fresques dans une cour du couvent de San Severino sur la *Vie de saint Benoît* et une *Ascension du Christ* à l'église du Monte Oliveto.
MUSÉES : GENÈVE (Ariana) : *Annonciation* – LONDRES (Nat. Gal.) : *Sainte Catherine et sainte Ursule* – *Madone avec saint Jean enfant* – MILAN (Ambrosiana) : *Tête de saint Jean-Baptiste* – NAPLES : *Madone à l'enfant* – ROME (Gal. Doria) : *Salomé avec la tête de saint Jean-Baptiste* – *Femme jouant du violon*.
VENTES PUBLIQUES : COLOGNE, 1862 : *Sainte Anne assise sur un trône tient sur ses genoux sainte Marie qui allaite l'Enfant Jésus* : FRF 265 – MONACO, 16 juin 1989 : *Vierge à l'Enfant*, h/pan. (126x70) : FRF 888 000.

SOLARI Bartolomeo. Voir **SOLARO**

SOLARI Bartolomeo Antonio
Né en 1807 à Figgino di Barbengo. Mort en 1868. XIXᵉ siècle. Italien.
Peintre.
Élève de l'Académie de Milan. Il exécuta des peintures dans des palais, hôtels de ville et église de l'Italie du Nord.

SOLARI Bernardino
XVIᵉ siècle. Actif à Carona. Italien.

Sculpteur.

Il travailla à Gênes en 1548.

SOLARI Bernardo

XVII[e] siècle. Actif dans la première moitié du XVII[e] siècle. Italien.

Sculpteur sur bois.

Il exécuta des aigles et des festons sur la façade de Saint-Pierre de Rome en 1611.

SOLARI Cristoforo ou Solario

Né à Carona. XVI[e] siècle. Italien.

Sculpteur.

Il travailla à Gênes de 1579 à 1583, surtout pour Andrea Doria.

SOLARI Cristoforo da ou Solario, dit il Gobbo

Né vers 1460 probablement à Angera (sur le lac Majeur). Mort en 1527 à Milan. XV[e]-XVI[e] siècles. Italien.

Sculpteur de sujets religieux, statues.

Père de Paolo Emilio et frère de Andrea, il était également architecte. A Venise en 1490, il exécuta une *Ève* et un *Saint Georges* pour la Carita. Entre 1497 et 1499, il sculpta les statues funéraires de *Ludovic le More* et de *Béatrice d'Este*. Devenu sculpteur à la cathédrale de Milan, il fit les statues d'*Adam et Ève*, en 1502, pour l'extérieur.

En tant qu'architecte, il travailla surtout à Milan où il édifia la coupole da Santa Maria della Passione, et l'église de Santa Maria della Fontana. Il fut également chargé de terminer Saint-Ambroise, église commencée par Bramante.

MUSÉES : PAVIE (Chartreuse) : *Ludovic le More – Béatrice d'Este*, statues funéraires.

SOLARI Domenico

XV[e] siècle. Italien.

Sculpteur.

Actif à Sonvico, il travailla à Sienne de 1476 à 1477.

SOLARI Domenico de ou Solario

XV[e] siècle. Italien.

Sculpteur.

Actif à Pavie, il travaillait le marbre.

SOLARI Filippo

Mort avant 1477. XV[e] siècle. Actif à Carona. Italien.

Sculpteur.

Frère d'Andrea Solari. Il travailla à Melide et à Milan.

SOLARI Francesco ou Solaro ou Solario

Né à Claino. XVI[e]-XVII[e] siècles. Travaillant à Rome de 1580 à 1619. Italien.

Sculpteur sur pierre et sur bois.

Il travailla pour la basilique Saint-Pierre de Rome.

SOLARI Francesco ou Solario

Né le 21 mai 1618 à Rome. Mort le 29 août 1664 à Rome. XVII[e] siècle. Italien.

Peintre.

Fils de Giovanni Antonio Solari. Il fut membre de l'Académie Saint-Luc vers 1636.

SOLARI Francesco de ou Solario

Né à Carona. Mort le 2 janvier 1470 à Milan. XV[e] siècle. Italien.

Sculpteur et architecte.

Il travailla dans le petit cloître de la chartreuse de Pavie et dans la cathédrale de Milan ainsi qu'à l'Hôpital Majeur de Milan.

SOLARI Francesco ou Franzio. Voir SOLARO

SOLARI Giambattista

XIX[e] siècle. Actif à Gênes. Italien.

Médailleur.

Il a gravé une médaille portant l'effigie de *Colomb* et datée de 1837.

SOLARI Giorgio

XVII[e] siècle. Actif à Carona (?) dans la première moitié du XVII[e] siècle. Italien.

Sculpteur.

Il travailla au portail de l'église de Grossotto en 1639.

SOLARI Giorgio de' ou Solario

XV[e] siècle. Actif à Solario (Tessin). Suisse.

Sculpteur.

Il travailla pour la cathédrale de Milan de 1403 à 1404 où il exécuta un *Saint Georges* et deux statues de prophètes.

SOLARI Giovanni Antonio

Né vers 1581 à Milan. Mort le 8 mars 1666 à Rome. XVII[e] siècle. Italien.

Peintre.

Père de Francesco Solari.

SOLARI Giovanni Domenico

Né à Piuma. XVI[e] siècle. Italien.

Sculpteur.

Il travailla à Gênes de 1538 à 1550.

SOLARI Guiniforte ou Boniforte

Né en 1429. Mort début janvier 1481 à Milan. XV[e] siècle. Italien.

Sculpteur et architecte.

Père de Pietro Antonio Solari. Il travailla à la cathédrale de Milan et à la chartreuse de Pavie.

SOLARI Ignazio

Mort après 1646 probablement en 1650. XVII[e] siècle. Actif à Salzbourg. Autrichien.

Peintre.

Il a peint une *Crucifixion* pour l'église Saint-Pierre de Salzbourg, ainsi que quelques fresques dans la cathédrale de Salzbourg.

SOLARI Michele

Né à Carona. XVI[e] siècle. Italien.

Sculpteur.

Il travailla à Gênes, pendant un certain temps avec Giacomo della Porta.

SOLARI Oscar Schulz. Voir SOLAR Xul

SOLARI Paolo Emilio

XVI[e] siècle. Italien.

Sculpteur.

Fils de Cristoforo Solari. Il travailla pour la cathédrale de Milan de 1515 à 1521.

SOLARI Philippe

Né en 1840 à Aix-en-Provence (Bouches-du-Rhône). Mort en 1906 à Aix-en-Provence. XIX[e]-XX[e] siècles. Français.

Sculpteur.

Élève de Jouffroy. Débuta au Salon de 1867. Il exécuta le buste d'*Émile Zola*, inauguré au cimetière Montmartre, le 21 mai 1904.

SOLARI Pietro ou Solario

Mort en 1790 à Caserte. XVIII[e] siècle. Italien.

Sculpteur.

Fils et élève de Tommaso Solari I. Il sculpta des statues dans le parc du château de Caserte.

SOLARI Pietro. Voir aussi LOMBARDO Pietro et Tullio

SOLARI Pietro Antonio ou Solario

Né après 1450 à Milan (?). Mort en 1493 à Moscou. XV[e] siècle. Italien.

Sculpteur et architecte.

Fils et élève de Guiniforte Solari. Il travailla pour la cathédrale de Milan et l'Hôpital Majeur de cette ville. Il se fixa à Moscou en 1490, où il travailla au Kremlin.

SOLARI Pompeo. Voir SOLARO

SOLARI Raymond

Né en 1947 à Marseille (Bouches-du-Rhône). XX[e] siècle. Français.

Peintre.

Il a étudié à l'École des Beaux-Arts de Marseille, puis à celle de Paris.

Il participe à des expositions collectives, dont : 1970, 1987, Salon des Artistes Français, Paris ; 1970, 1976, 1978, 1987, Salon d'Automne, Paris. Il montre ses œuvres dans des expositions personnelles à Paris, Lyon et aux États-Unis.

Sa peinture ressortit à un fauvisme enjoué dans lequel les contrastes de couleurs structurent les sujets : figures, paysages...

SOLARI Santino ou Santini, dit Santin ou Solario

Né en 1576 à Verna près de Lugano. Mort le 10 avril 1646 à Salzbourg. XVII[e] siècle. Autrichien.

Sculpteur et architecte.

Il travailla pour les archevêques de Salzbourg dès 1612 et orna la ville de Salzbourg de bâtiments et de sculptures architecturales.

SOLARI Tommaso I

Mort en 1779 à Caserte. XVIII[e] siècle. Actif à Gênes. Italien.

Sculpteur.

Père de Pietro et d'Angelo Solari. Il travailla surtout pour le château et le parc de Caserte.

SOLARI Tommaso II

Né le 4 septembre 1820 à Naples. Mort le 2 décembre 1897 à Naples. XIX[e] siècle. Italien.

Sculpteur.

Fils d'Angelo Solari. Il fit ses études à Naples et à Rome. Il sculpta de nombreuses statues pour les églises et la ville de Naples. La Pinacothèque du Capodimonte conserve de lui *Bacchante*.

SOLARI Tullio

Né vers 1577. Mort en 1626 à Rome. XVIIe siècle. Italien.
Sculpteur de statues.

Il exécuta des sculptures pour la chapelle Sixtine, les églises Santa Maria Maggiore, Santa Maria della Scala et Santa Maria della Pace.

SOLARI Tullio. Voir aussi **LOMBARDO Pietro** et **Tullio**

SOLARI. Voir aussi **SOLARI** et **SOLARO**

SOLARIO Andrea ou Solari

Né vers 1470 à Solario ou à Milan. Mort en 1524 à Milan ou Pavie. XVe-XVIe siècles. Italien.
Peintre de compositions religieuses, portraits, paysages.

Du fait que certains de ses ouvrages sont signés *Andreas Medrolanensis*, on l'a quelquefois confondu avec un autre Andrea de Milan, Solaino ou Salai, élève de Léonard de Vinci. On lui a donné parfois le surnom il Gobbo (Le Bossu) qui appartenait à son frère aîné, le sculpteur Cristoforo. D'après la version la plus récente sur son origine, il appartenait à une famille d'artistes, venue de Solario à Milan dans la première moitié du XVe siècle. Andrea serait né dans la capitale de la Lombardie vers 1460. On ne lui donne pas de maître. Andrea, en compagnie de son aîné, le sculpteur Cristoforo, alla à Venise en 1490 ; il y demeura trois ans. On croit que c'est pendant ce séjour qu'il reçut la commande de son tableau *La Sainte famille et saint Jérôme* ou *Vierge à l'enfant avec deux saints* pour l'église San Pietro à Murano (Brera). Issus d'influences conjuguées, surtout Vinci et Dürer, de 1503 date une *Crucifixion* (Louvre) et de 1506 une *Annonciation* (Louvre), celle-ci plus nettement marquée de l'influence de Vinci dans le rendu vaporeux (sfumato). À ce moment aussi, une série de portraits : d'un gentilhomme (Boston), du *Gentilhomme à l'œillet* (Londres), le *Portrait d'homme à la balustrade* 1500 (Brera), de *Cristoforo Longoni* 1505 (Brera).

Peu après, il est appelé en France par le cardinal Charles d'Amboise pour la décoration de son château de Gaillon. Les comptes de la maison du cardinal fournissent des détails certains : Solario quitte Milan le 6 août 1507. Il fait la route à cheval accompagné d'un valet ou d'un aide, que l'on appelle « son homme » et reçoit 70 pièces d'or. Il travailla au château de Gaillon jusqu'à la fin de septembre de l'année 1509. Ces deux années furent employées à peindre la chapelle, malheureusement détruite en 1793. Indépendamment de ses décorations, Andrea peignit quelques peintures à Gaillon. Un inventaire du château, dressé en 1550 mentionne : « Un beau tableau de la Nativité de Notre-Seigneur » ; on ne sait ce qu'est devenue cette peinture. D'autre part, le comte de Pourtalés posséda dans sa collection, une *Madone et l'Enfant*, signée et datée de 1507, absolument semblable à la *Vierge au coussin vert* du Louvre. Celle-ci, d'après Félibien, fut achetée par Marie de Médicis en 1619, au couvent des cordeliers de Blois, auquel l'avait donnée le cardinal d'Amboise. De la période d'Amboise datent aussi une *Pietà*, la *Tête de saint Jean-Baptiste* 1507, que suivirent : *Ecce homo, Le Christ portant sa croix, Salomé présentant la tête de saint Jean-Baptiste* qui donna lieu à de nombreuses répliques. De ce séjour à Amboise a été émise l'hypothèse d'une possible influence de Solario sur les premiers portraits de Jean Clouet.

En 1514, il était à Rome puis à Milan en 1515, où il peignit *Le Repos pendant la fuite en Égypte*, une *Pietà* (Washington), des portraits, dont la *Dame au luth* (Rome). Le dernier ouvrage connu de cet artiste est une *Assomption de la Vierge* qui lui fut commandée vers 1509 pour la Sacristie de la Certosa de Pavie et que la mort ne lui laissa pas le temps d'achever, qui fut peut-être terminée par Bernardino Compi en 1576.

L'œuvre de Solario peut être considéré comme une tentative de synthèse entre l'art de Vinci, des Vénitiens autour de Giovanni Bellini, outre autres Antonello de Messine, Verrocchio, Boltrafio ou Alvise Vivarini, de Dürer et des Flamands pour autant que, durant son séjour en France, il ait poussé jusqu'à Anvers. Solario existe aussi individuellement, en particulier dans ses portraits, genre que l'on peut d'ailleurs pousser jusqu'à ces étonnantes *Têtes de saint Jean-Baptiste*, présentées comme une nature morte de fruits sur un plateau à pied, d'où il a su écarter l'horreur et le ressentiment pour exprimer un mélange inattendu dans une telle mise en scène de résignation et de douceur,

la tête tranchée comme peinture décorative et comme message de sérénité. ■ E. Bénézit, J. B.

'ANDREAS·D·
·SOLARIO·
F
·1505
A SOLARIO.
·F·

BIBLIOGR. : In : *Diction. de la peint. ital.*, collect. Essentiels, Larousse, Paris, 1989.

MUSÉES : BERGAME (Acad. Carrara) : *Vierge et Enfant Jésus* – *Ecce homo* – *La rédemption* – BERLIN : *Portrait d'homme* – BRESCIA : *Christ portant sa croix* – *Moïse adorant le Christ* – DIJON : *Sainte famille* – DUBLIN : *Portrait d'un gentilhomme italien* – GRENOBLE : *Christ portant sa croix* – MILAN (Ambrosiana) : *Gio-Cristoforo Longono 1505* – *Un sénateur vénitien* – MILAN (Ambrosiana) : *Saint Jérôme pénitent* – MILAN (Brera) : *La Vierge et Jésus* – *Le Rédempteur* – *La Vierge, son Fils, saint Joseph et saint Jérôme 1495* – *Portrait d'homme à la balustrade 1500* – *Portrait de Cristoforo Longoni 1505* – NANTES : *Le Christ portant sa croix* – PARIS (Mus. du Louvre) : *Crucifiement 1503* – *La Vierge au coussin vert 1507* – *Charles d'Amboise* vers 1507 – *Tête de saint Jean-Baptiste 1507* – ROME (Gal. Nat. Barberini) : *Dame au luth* – ROME (Borghèse) : *Jésus au milieu des Pharisiens* – ROME (Doria Pamphili) : *Jésus portant sa croix* – VIENNE : *Le Christ portant sa croix* – WASHINGTON (Nat. Gal.) : *Pietà*.

VENTES PUBLIQUES : PARIS, 1767 : *La Vierge allaitant l'Enfant Jésus* : FRF 403 – PARIS, 1800 : *Salomé tenant la tête de saint Jean-Baptiste* : FRF 1 105 – PARIS, 1855 : *La Vierge tenant l'Enfant Jésus dans ses bras* : FRF 600 – PARIS, 1861 : *La Vierge et l'Enfant Jésus dans un paysage* : FRF 1 105 – PARIS, 1865 : *La tête de saint Jean-Baptiste sur un plateau d'argent fixée sur un piédouche* : FRF 2 700 – PARIS, 1870 : *La Vierge et Jésus* : FRF 4 520 – PARIS, 1881 : *Une Diane* : FRF 4 108 – PARIS, 3-5 juin 1907 : *La Vierge et l'Enfant Jésus* : FRF 4 200 – NEW YORK, avr. 1910 : *L'Annonciation* : FRF 56 500 – LONDRES, 28 déc. 1925 : *L'Homme aux douleurs* : GBP 96 – LONDRES, 3 mai 1929 : *Portrait d'un poète* : GBP 325 – NEW YORK, 24 avr. 1930 : *Mater Dolorosa* : USD 200 – NEW YORK, 4 et 5 fév. 1931 : *L'Addolorata* : USD 1 150 – PARIS, 24 mai 1941 : *L'Annonciation 1506* : FRF 650 000 – LONDRES, 22 juin 1960 : *Salomé* : GBP 1 700 – LONDRES, 2 juil. 1965 : *La Vierge allaitant l'Enfant Jésus* : GNS 1 000 – LONDRES, 21 avr. 1982 : *Salomé recevant la tête de saint Jean-Baptiste*, h/t (56x46,5) : GBP 4 000 – MILAN, 13 déc. 1989 : *Ecce homo*, h/pan. (30,5x21,5) : ITL 14 500 000 – ROME, 26 mai 1993 : *La mer à Palerme*, h/cart., une paire (28,5x59) : ITL 1 600 000 – NEW YORK, 19 mai 1994 : *Vierge à l'Enfant avec Saint Roch*, temp. et h/pan. (37,5x32,4) : USD 222 500 – PARIS, 27 juin 1994 : *Le Christ au roseau*, h/pan. (53x41,5) : FRF 4 500 000.

SOLARIO Antonio di Giovanni di Pietro. Voir **SOLARI**

SOLARIO Balzarino

XVe siècle. Actif dans la seconde moitié du XVe siècle. Italien.
Sculpteur.

Il travailla à la cathédrale de Milan de 1460 à 1488 et à l'église Saint-Zacharie de Venise, en 1463.

SOLARIO Cristoforo da. Voir **SOLARI**

SOLARIO Domenico de. Voir **SOLARI**

SOLARIO Francesco. Voir **SOLARI**

SOLARIO Francesco de. Voir **SOLARI**

SOLARIO Giorgio de'. Voir **SOLARI**

SOLARIO Pietro Antonio. Voir **SOLARI**

SOLARIO Santino ou Santini. Voir **SOLARI**

SOLARIO Simone

XVIIe siècle. Italien.
Peintre.

Il a sculpté une *Adoration des Rois* pour l'Hôtel de Ville d'Atri en 1665.

SOLARO. Voir aussi **SOLARI** et **SOLARIO**

SOLARO Antonio ou Solari

XVIIe siècle. Actif à Naples de 1618 à 1644. Italien.
Sculpteur.

Il exécuta des chapiteaux, des bas-reliefs et des tombeaux pour des églises de Naples.

SOLARO Bartolomeo ou **Solari**
Né à Carrare. XVIII^e siècle. Italien.
Sculpteur.
Il fit ses études à Turin chez Simone Martinez et à Rome. Il exécuta des statues pour le sanctuaire de Visa près de Mondovi.

SOLARO Carlo
Né en 1615 à Gênes (?). Mort le 4 décembre 1680 à Gênes (?). XVII^e siècle. Italien.
Sculpteur.
Père de Dianello Solaro. Il travailla dans la basilique di Carignano de Gênes.

SOLARO Daniello
Né en 1634 à Gênes. Mort en 1698, après 1702 selon certaines sources. XVII^e siècle. Italien.
Sculpteur.
Fils de Carlo Solaro. Il fut élève et assistant de Puget et travailla surtout à Gênes.

SOLARO Francesco. Voir aussi **SOLARI**

SOLARO Francesco ou **Franzio** ou **Solari**
XV^e siècle. Actif à Campione dans la première moitié du XV^e siècle. Italien.
Sculpteur et peintre de figures.
Il travailla à la cathédrale de Milan de 1427 à 1451. A rapprocher de Francesco Solari.

SOLARO Giovanni
Mort en 1657 ou 1658 à Gênes. XVII^e siècle. Italien.
Peintre.
Élève et imitateur de Giovacchino Assereto.

SOLARO Martino
XVII^e siècle. Italien.
Sculpteur.
Actif à Lugano, il travailla à Turin dans la seconde moitié du XVII^e siècle. Il exécuta de nombreuses sculptures sur la façade de l'église Saint-François-de-Paule à Turin.

SOLARO Mattia
XVII^e siècle. Actif à Lugano. Italien.
Sculpteur.
Il travailla pour le Palais Royal de Turin de 1659 à 1665.

SOLARO Pompeo
Originaire de Carona. XVII^e siècle. Italien.
Sculpteur.
Il collabora avec Antonio Solaro dans le cloître de l'église Madonna del Carmine. Orna aussi un autel de la cathédrale de Crémone.

SOLAROLA Jacopo ou **Solarolo**, dit **Rosso**
XV^e siècle. Actif dans la seconde moitié du XV^e siècle. Italien.
Miniaturiste.
Il enlumina, en 1459, un *Bréviaire* et un *Missel* pour le duc Borso d'Este, ainsi qu'un traité sur les oiseaux et différents livres « *Les légendes des Pérés* », en 1462, un autre en 1469 et les « *Cento Morelli* » en 1467.

SOLATI Bartolomeo
XVII^e siècle. Italien.
Peintre.
Élève de Guercino. Il peignit vers 1630 des tableaux d'autel pour les églises de Ferrare.

SOLAVAGIONE Piero
Né le 18 juin 1899 à Carmagnola (près de Turin, Piémont). XX^e siècle. Italien.
Peintre de paysages.
Il fut élève de Giacomo et de Cesare Ferro.

SOLAZZINI Giuliano. Voir **GIULIANO di Giovanni de' Castellani da Montelupo**

SOLBACH Andreas ou **Solpach**
XVII^e siècle. Actif à Bozen dans la première moitié du XVII^e siècle. Autrichien.
Peintre.
Il travailla à Bozen et dans les environs de cette ville de 1608 à 1629.

SOLBACH David
Mort le 24 mai 1591 à Brixen. XVI^e siècle. Autrichien.
Peintre.
Il travailla pour l'évêque de Brixen, surtout dans son château de Velturns.

SOLBACH Wilhelm
Né le 3 juillet 1812 au château de Brenzingen. Mort le 19 avril 1891 à Cologne. XIX^e siècle. Allemand.

Peintre et marchand de tableaux.
Il peignit des paysages et des sujets religieux.

SOLBES Rafael. Voir **EQUIPO CRONICA**

SOLBRIG Conrad Hieronymus ou **Solbrich**
Né en 1792. Mort le 29 avril 1822 à Vienne. XIX^e siècle. Autrichien.
Graveur au burin.

SOLBRIG Johann ou **Solbrich**
Né en 1780. Mort le 12 août 1828 à Vienne. XIX^e siècle. Autrichien.
Graveur au burin.

SOLBRIG Johann Gottlieb ou **Gottlob** ou **Sollbrig**
Né en 1765 à Marienthal-Zwickau. Mort en 1842 (?). XVIII^e-XIX^e siècles. Autrichien.
Miniaturiste.
Il excella dans l'exécution des portraits et des silhouettes.

SOLDAINI Raffaello
XIX^e siècle. Italien.
Peintre.
Élève de Pietro Benvenuti. Il travailla dans la chartreuse de Pavie en 1844. Il était moine.

SOLDAINI Santi
Né dans la première moitié du XIX^e siècle à Pise. XIX^e siècle. Italien.
Dessinateur et peintre de décorations.
Il dessina des scènes historiques contemporaines et décora de peintures les plafonds du Palais Eynard à Genève.

SOLDAN Melle
Né en Finlande. XIX^e siècle. Finlandais.
Peintre.
Il figura aux Expositions de Paris, obtenant une mention honorable en 1889 et une médaille de bronze en 1900.

SOLDAN Philipp
Né vers 1500. Mort après 1569. XVI^e siècle. Actif à Frankenberg (Hesse). Allemand.
Sculpteur sur pierre et sur bois, peintre et architecte.
Il exécuta de nombreuses œuvres pour des églises et des maisons bourgeoises de Hesse.
MUSÉES : KASSEL (Mus. prov.) : *Banc destiné à un conseiller de la ville* – MARBOURG : *Ornement de poutre*.

SOLDAN-BROFELT Venny ou **Vendia Irene**
Née en 1863 à Helsinki. XX^e siècle. Finlandaise.
Peintre de genre, portraits.
Elle figura aux Expositions de Paris. Elle obtint le Grand Prix en 1900 dans le cadre de l'Exposition universelle. Parmi ses œuvres *Portrait du peintre Juhain Aho, mari de l'artiste*.
MUSÉES : HELSINKI : *Vieille*.

SOLDANI Massimiliano ou **Benzi**
Né en 1658 à Florence. Mort le 23 février 1740 à Montevarchi. XVII^e-XVIII^e siècles. Italien.
Sculpteur et médailleur.
Élève de Ciro Ferri et d'Ercole Ferrata. Il travailla pour Cosimo III, Christine de Suède et Louis XIV.
MUSÉES : FLORENCE (Gal. Corsini) : *Sainte devant le crucifix* – FLORENCE (Gal. Nat.) : *Mercure tue Argos* – *Faune avec un petit bouc* – *Extase de sainte Thérèse* – *Mort de saint Joseph* – *Mort de saint François-Xavier*.
VENTES PUBLIQUES : LONDRES, 21 avr. 1982 : *Florence triomphant de Pise*, bronze, d'après Giambologna (H. 29) : GBP 9 500.

SOLDATENKO Igor
Né en 1934. XX^e siècle. Russe.
Peintre de paysages.
Il fut élève de l'Institut National des beaux-Arts Sourikov de Moscou, puis y devint professeur. Il devint Membre de l'Union des Artistes de Russie.
VENTES PUBLIQUES : PARIS, 6 fév. 1993 : *Le monastère de Borovsk*, h/t (90x100) : FRF 4 600.

SOLDATI Agostino
Né le 1^{er} décembre 1792 à Neggio. Mort le 7 juin 1831 dans la même localité. XIX^e siècle. Suisse.
Peintre.
Élève de l'Académie Carrara, à Bergame. Il travailla à Bergame, Borgomanero et Neggio.

SOLDATI Atanasio
Né le 25 août 1896 à Parme (Émilie-Romagne). Mort le 27 août 1953 à Parme. XX^e siècle. Italien.

Peintre, pastelliste. Abstrait. Groupe Abstraction-Création.

Après avoir obtenu, à l'École des Beaux-Arts de Parme, un diplôme d'architecte en 1920, il s'établit à Milan en 1925. Il fit partie à Paris du groupement *Abstraction-Création* en 1935. Il est l'un des fondateurs aux côtés de Dorflès, Monnet, Munari, du *Movimento Arte Concreta* (Mouvement Art Concret), fondé à Milan au lendemain de la guerre pour défendre l'art abstrait en Italie.

Il a participé à des expositions collectives, parmi lesquelles : 1932, Forlì ; 1933, Mostra Internationale, Firenze ; 1934, exposition d'art contemporain, Lausanne ; 1936, Bianco et Nero, exposition collective d'art moderne italien, Villa Olmo, Côme ; 1939, 3ᵉ Quadriennale Nationale d'art, Rome ; 1948, 1952, Biennale de Venise ; 1971, Arte concreta Westfälischer Kunstverein, Münster.

Il a montré ses œuvres dans des expositions personnelles, dont : 1931, la première, Galleria del Milione, Milan, de nouveau en 1933 et 1935 ; 1951, Galleria Bompiani, Milan ; 1970, Galleria Civica d'Arte Moderna, Rome.

Il commença à peindre à partir de 1928, d'abord sous l'influence de l'œuvre de Cézanne, puis bientôt sous celle de Klee et de Kandinsky, arrivant à l'abstraction totale en 1949 seulement. Dans cette voie, il se heurta à l'opposition des peintres officiels du régime fasciste. S'il retraça au long de son œuvre toute l'évolution de la peinture, depuis Cézanne jusqu'à l'abstraction, avec courage et détermination, il n'aboutit cependant qu'à une formulation agréable, sans être neuve. Des formes nettes, élégamment articulées entre elles, rehaussées de tons chantants cernés de lignes noires, rappellent l'écriture de Magnelli.

SOLDATI

BIBLIOGR. : Dorfles : *soldati*, Arti Visive, Rome, déc. 1952 – Lionello Venturi : *Soldati*, Galleria Bergamini, Milan, 1954 – Michel Seuphor : *Dictionnaire de la peinture abstraite*, Hazan, Paris, 1957 – Giorgio di San Lazzaro, in : *Dictionnaire universel de l'art et des artistes*, Hazan, Paris, 1967 – in : *Dictionnaire universel de la peinture*, Le Robert, Paris, 1975 – in : *L'Art du xxᵉ siècle*, Larousse, Paris, 1991 – in : *Dictionnaire de l'art moderne et contemporain*, Hazan, Paris, 1992.

MUSÉES : MILAN (Gal. d'Art Mod.) – ROME (Gal. d'Arte Mod.) : *All' Insegna del Pesce rosso*.

VENTES PUBLIQUES : MILAN, 13 et 15 nov. 1962 : *Nature morte métaphysique* : ITL 1 300 000 – MILAN, 1ᵉʳ déc. 1964 : *En haut vers la droite* : ITL 1 300 000 – MILAN, 29 nov. 1966 : *La colombe prisonnière*, temp. : ITL 1 000 000 – MILAN, 22 juin 1970 : *Composition* : ITL 5 800 000 – MILAN, 25 mai 1971 : *31 juillet 1951* : ITL 4 700 000 – ROME, 28 nov. 1972 : *Composition (la locomotive)* : ITL 10 000 000 – MILAN, 29 mai 1973 : *Composition* : ITL 6 500 000 – MILAN, 11 juin 1973 : *Composition*, temp. : ITL 750 000 – ROME, 26 nov. 1974 : *Composition à la locomotive 1939* : ITL 15 000 000 – MILAN, 21 déc. 1976 : *Grande Campo 1951*, h/t (81x100) : ITL 11 000 000 – MILAN, 7 juin 1977 : *Pastorale 1950*, h/t (54,5x73) : ITL 10 000 000 – MILAN, 24 juin 1980 : *Nature morte*, temp./pap. mar./t. (31x22) : ITL 2 500 000 – MILAN, 24 juin 1980 : *Analogie 1949-1950*, h/t (81x100) : ITL 22 000 000 – MILAN, 16 juin 1981 : *Composition*, h/pan. (30x35) : ITL 8 500 000 – MILAN, 9 nov. 1982 : *Composition*, gche (33x24,7) : ITL 3 600 000 – LONDRES, 7 déc. 1983 : *Composition*, gche (23,5x23,5) : GBP 1 000 – ROME, 4 déc. 1984 : *Composition 1951*, temp. (17,5x21) : ITL 3 000 000 – ROME, 22 mai 1984 : *Nature morte (La tromba) 1943*, h/t (50x60) : ITL 17 000 000 – MILAN, 24 mars 1988 : *Nature morte 1934*, h/pan. (60x50) : ITL 44 000 000 – MILAN, 8 juin 1988 : *Composition 1950*, h/t (17x22) : ITL 11 500 000 – MILAN, 20 mars 1989 : *Paysage marin*, h/t (50x60) : ITL 32 000 000 – MILAN, 6 juin 1989 : *Composition 1934*, h/pan. (183x116) : ITL 160 000 000 – ROME, 28 nov. 1989 : *Géométrie 1943*, h/t (60x50,5) : ITL 70 000 000 – MILAN, 20 juin 1991 : *Composition 1994*, h./aggloméré (10x13) : ITL 9 000 000 – MILAN, 14 nov. 1991 : *Composition au poisson 1947*, h/t (54x73) : ITL 78 000 000 – MILAN, 23 juin 1992 : *Composition 1934*, temp./cart. (32,5x23) : ITL 19 000 000 – MILAN, 20 mai 1993 : *Figure 1957*, temp./cart. (9x14) : ITL 5 000 000 – MILAN, 22 nov. 1993 : *Petite Composition 1950*, h/t (41x27) : ITL 29 462 000 – MILAN, 9 mars 1995 : *Composition*, h/t (46x33) : ITL 46 000 000 – MILAN, 26 oct. 1995 : *Composition*, h/t (54x81) : ITL 69 000 000 – MILAN, 23 mai 1996 : *Sans titre 1949*, past./pap. (9x17,5) : ITL 4 255 000 – MILAN, 25 nov. 1996 : *Pessimisme*, h/pan. (30x35) : ITL 26 450 000

– MILAN, 18 mars 1997 : *Paysage de collines* vers 1941, h/t (54x73) : ITL 51 260 000.

SOLDATI Sebastiano

Né en 1682. Mort en 1748. XVIIIᵉ siècle. Actif à Neggio. Suisse.
Peintre.

Il exécuta en 1740 des peintures dans l'église Notre-Dame de Magliasina.

SOLDÉ Alexandre

Né en 1822 à Angers (Maine-et-Loire). Mort le 2 juin 1893 à Paris. XIXᵉ siècle. Français.

Peintre d'histoire, sujets allégoriques, scènes de genre, portraits, intérieurs, paysages, paysages urbains, aquarelliste, dessinateur, copiste.

Il fut élève de Léon Cogniet à l'École des Beaux-Arts de Paris. Il exposa au Salon de Paris, entre 1844 et 1868. Plusieurs de ses dessins ont figuré à l'exposition *Pèlerinage à Watteau* à l'Hôtel de la Monnaie à Paris, en 1977.

Il peignit des éventails et dessina de nombreuses copies de *L'Indifférent* de Watteau.

VENTES PUBLIQUES : PARIS, 1875 : *Les amateurs d'éventails*, éventail : FRF 275 – PARIS, 1888 : *La pêche à la ligne* : FRF 155 – PARIS, 1889 : *Une chasse à courre au Moyen-Âge (recto)* ; *Amours décochant un trait sur une petite fille (verso)*, éventail : FRF 800 – PARIS, 2 juin 1924 : *Vue d'une ville italienne avec rivière traversée par un pont*, aquar. gchée : FRF 190 – PARIS, 2-3 juin 1926 : *Gibier mort au pied d'un arbre*, deux h/t : FRF 6 500 – PARIS, 21 mars 1949 : *Vue de Bretagne* 1880, aquar. : FRF 400 – PARIS, 22 sep. 1992 : *Le peintre et ses admiratrices* 1864, aquar. gchée en forme d'éventail (17x56,5) : FRF 6 800 – PARIS, 12 avr. 1996 : *Recueil de dessins représentant des études d'animaux*, cr. pl. et aquar., 42 planches : FRF 14 000.

SOLDENHOFF Alexander Jules Jakob Joseph von

Né le 8 juillet 1849 à Widma. Mort le 1ᵉʳ août 1902 à Zurich. XIXᵉ siècle. Suisse.

Peintre de genre, paysages, décorateur de théâtre.

Il fit ses études à Cracovie et à Munich et subit l'influence de Böcklin. Il exécuta des peintures décoratives dans le château Rouge de Zurich.

VENTES PUBLIQUES : BERNE, 22 oct. 1976 : *Paysage du Valais* 1880, h/t (45,5x75) : CHF 1 000 – LONDRES, 30 nov. 1977 : *La Conversation au salon* 1873, h/t (68x88) : GBP 800 – LONDRES, 5 oct 1979 : *Le Jeune Amoureux* 1873, h/t (67,2x85,7) : GBP 700.

SOLDENHOFF Alexander Leo von

Né le 13 septembre 1882 à Genève. Mort en 1951. XXᵉ siècle. Suisse.

Peintre de portraits, paysages, natures mortes, graveur.

Fils d'Alexander von Soldenhoff. Il fit ses études à Zurich.

MUSÉES : AARAU (Aargauer Kunsthaus) : *Träumende* – *Kopf eines bärtigen Mannes* 1940 – FRANCFORT-SUR-LE-MAIN (Inst. Staedel) : *Fleurs* – *L'Artiste comme soldat* – GLARUS : *Promenade du soir* – *Dahlias* – *Mélancolie* – *L'artiste et sa femme* – MANNHEIM (Kunsthalle) – WINTERTHUR – ZURICH.

VENTES PUBLIQUES : ZURICH, 18 nov. 1976 : *Printemps en montagne* 1932, h/t (75,5x95,5) : CHF 2 000 – ZURICH, 30 oct. 1980 : *Nature morte aux fleurs* 1942, h/t (82x62) : CHF 1 800 – ZURICH, 15 mai 1981 : *Trois Femmes* 1943, h/t (156x124) : CHF 4 300 – ZURICH, 8 juin 1983 : *Le Chanteur Hans Vaterlaus* 1920, h/t (96x65) : CHF 4 000 – LONDRES, 23 mai 1985 : *Nu couché dans un paysage ensoleillé*, h/t (70x120) : CHF 11 000 – ZURICH, 26 nov. 1986 : *Vase de fleurs*, h/t (60x54) : CHF 8 500 – LUCERNE, 30 sep. 1988 : *Plein champ*, h/pan. (36x45) : CHF 1 000 – LUCERNE, 21 nov. 1992 : *Trois femmes* 1943, h/t (80,5x60,5) : CHF 4 400 – ZURICH, 3 avr. 1996 : *Femme nue avec un chat*, h/t (140x105) : CHF 2 800 – ZURICH, 12 nov. 1996 : *Jeune Fille aux fleurs*, h/t (135x105) : CHF 5 000 – ZURICH, 8 avr. 1997 : *La Petite Cocotte*, h/t (140x100) : CHF 6 500.

SOLDERA Erminion

Né le 14 décembre 1874 à Capella Maggiore. XXᵉ siècle. Italien.

Peintre de portraits, figures, paysages.

Il fut élève de Cesare Tollone et de Pietro Pajetta.

SOLDEVILA Y TREPAT Ramon

Né le 31 décembre 1828 à Barcelone (Catalogne). Mort en 1873. XIXᵉ siècle. Espagnol.

Peintre d'histoire, compositions animées, figures, portraits, dessinateur.

Il étudia à l'École des Beaux-Arts de Barcelone. Il fut nommé

professeur de l'École des Beaux-Arts de Valence en 1858, puis de celle de Madrid en 1861. Il exposa à Valence en 1860.

Il a peint de nombreux portraits, parmi lesquels : *Le duc de Tétouan* – *Don Francisco de Paula Vasallo* – *Le duc de San Ricardo* – *La Reine Isabelle II et son époux visitant, le Monument du Jeudi Saint dans l'église Sainte Marie*. On lui doit encore un dessin de la *Cour de San Gregorio de Valladolid* ; deux tableaux illustrant la guerre d'Afrique : *La prise d'un caporal noir* et la *Bataille de Tétouan* ; diverses peintures pour l'Hôtel de Ville de Valence et pour la chapelle du Collège de Loreto.

Bibliogr. : In *Cien Anos de pintura en Espana y Portugal, 1830-1930*, Antiqvaria, t. X, Madrid, 1993.

SOLDEVILLA Dolorès. Voir LOLO

SOLDEVILLA VALLS Miguel
Né en 1885 à San Andreu del Palomar (près de Barcelone, Catalogne). Mort en 1956 à Barcelone. XXᵉ siècle. Espagnol.
Peintre de sujets religieux, portraits, paysages, émailleur.

Il étudia à l'École des Beaux-Arts de Barcelone. Il travailla à Rome, de 1936 jusqu'au début des années quarante, réalisant des commandes pour le Vatican. Il prit part à diverses expositions collectives, dont : 1907 Exposition internationale de Barcelone ; 1913 Salon Parés de Barcelone ; 1946 Barcelone, recevant une médaille d'or.

Parmi ses œuvres, on mentionne : *La comtesse de Godo* – *Francisco Cambo* – *Vierge Immaculée* – *La Vierge Marie et l'Enfant endormi*. Il se consacra à l'émail, à partir de 1925.

Bibliogr. : In *Cien Anos de pintura en Espana y Portugal, 1830-1930*, Antiqvaria, t. X, Madrid, 1993.
Musées : BARCELONE (Mus. d'Art Mod.).

SOLDI Andrea ou Andrew
Né vers 1703 à Florence. Mort après 1771 à Londres. XVIIIᵉ siècle. Italien.
Peintre d'histoire, figures, portraits.

Il visita la Terre sainte, puis alla en Angleterre, en 1735, et s'y fixa. Élu membre de l'Incorporated Society of Artists en 1766, il prit part à ses expositions jusqu'en 1769.
Musées : ÉDIMBOURG : *Gentilhomme du XVIIIᵉ siècle*.
Ventes Publiques : LONDRES, 10 avr. 1970 : *Michael Rysbrack dans son atelier* : GNS 8 000 – LONDRES, 18 mars 1977 : *Portrait d'un architecte 1758*, h/t (96,5x81,3) : GBP 6 000 – LONDRES, 27 mars 1981 : *Portrait de Philip, comte de Harborough*, h/t (126,9x101,6) : GBP 3 800 – LONDRES, 13 juil. 1984 : *Portrait d'un musicien*, h/t (89,6x71,1) : GBP 13 000 – LONDRES, 26 avr. 1985 : *Portrait d'un gentilhomme*, h/t (166,3x137,1) : GBP 6 000 – LONDRES, 8 juil. 1988 : *Portrait d'un homme en costume oriental accoudé à un meuble*, h/t (93x74,5) : GBP 49 500 – NEW YORK, 28 oct. 1988 : *Portrait d'homme vêtu à l'oriental*, h/t (124,5x98) : USD 49 500 – LONDRES, 12 juil. 1989 : *Portrait d'un gentilhomme assis dans un fauteuil, portant un habit bleu et un gilet rouge*, h/t (164x134) : GBP 6 600 – LONDRES, 24 mai 1991 : *Portrait de John Michael Rysback, de trois-quarts, vêtu d'un habit prune vu en gilet rouge et coiffé d'un bonnet pourpre et désignant une statuette de terre cuite représentant Hercule*, h/t (112x91) : GBP 143 000 – LONDRES, 13 avr. 1994 : *Portrait de Richard Bendyshe de trois-quarts, vêtu d'un habit brun et d'un gilet rouge avec son chien 1751*, h/t (125x99) : GBP 11 500.

SOLDI Antenore
Né le 14 juin 1844 à Florence. Mort le 30 décembre 1877 à Turin. XIXᵉ siècle. Italien.
Peintre de genre, paysagiste, portraitiste et aquafortiste.
Élève d'Andrea Gastaldi. Il appartenait au « Cénacle di Rivara ».

SOLDI Baldassare
XVIIᵉ siècle. Travaillant en 1626. Italien.
Peintre.
Il a peint le portrait du notaire *Giacomo Bosisio*, se trouvant à l'Hôpital Majeur de Milan.

SOLDI Émile Arthur ou Soldi-Colbert
Né le 27 mai 1846 à Paris. Mort le 14 mars 1906 à Rome. XIXᵉ siècle. Français.
Sculpteur de statues, bustes, graveur.
Élève de Farochon, Lequesne et de Dumont, il obtint le premier prix de Rome (gravure en médailles) en 1869. Il débuta au Salon en 1872 et obtint une médaille de troisième classe en 1873. Il fut fait chevalier de la Légion d'honneur en 1878.
Il pratiqua également la taille de camées, la gravure de médailles et il fut écrivain d'art.

Bibliogr. : In *Catalogue sommaire illustré des sculptures*, Musée d'Orsay, Paris, 1986.
Musées : ALGER : *Guillaumet* – BESANÇON : *Actéon* – LE MANS : *Buste du peintre Louis David* – PARIS (Mus. du Louvre) : *Flore* – REIMS : *Les Armes de Persée et de Bellérophon*.
Ventes Publiques : PARIS, 8-13 mai 1892 : *Portrait du sculpteur Richbrach* : FRF 220 – PARIS, 15-17 fév. 1897 : *La Négligence aperçue* : FRF 150 – ENGHIEN-LES-BAINS, 2 déc. 1984 : *Pas de danse*, bronze, patine mordorée (H. 83) : FRF 39 000 – LONDRES, 6 nov. 1986 : *Ballerine vers 1870*, bronze patiné (H. 81) : GBP 2 500 – NEW YORK, 16 fév. 1994 : *Gallia*, bronze (H. 74,9) : USD 1 150.

SOLDI Giacomo
Né le 18 septembre 1806 à Botticino. Mort en 1836 à Brescia. XIXᵉ siècle. Italien.
Peintre et lithographe.
Élève de Teosa et de Vantini. Il fit les peintures du chœur de l'église d'Iseo.

SOLDI Raul
Né en 1905 à Buenos Aires. XXᵉ siècle. Argentin.
Peintre, peintre de décors de théâtre.
Il vit et travaille à Buenos Aires. Il vint faire ses études artistiques à l'Académie de Bréra à Milan. En Italie, il fit partie du groupe *Il Millione* et figura à la Quadriennale de Rome. Il revint à Buenos Aires, puis bénéficia d'une bourse pour les États-Unis où il alla étudier la scénographie. En 1958, il obtint le Prix de la Biennale de San Pablo.
Il participe à des expositions collectives, dont : 1960, invité d'honneur à la Biennale interaméricaine de Mexico ; 1960, *150 ans d'art argentin*. À son retour d'Italie, à Buenos Aires, il y montra plusieurs expositions de ses œuvres, dont une en 1958 à Paris.
Il a exécuté des décors pour le théâtre Colon de Buenos Aires. Il réalisa également des fresques pour la chapelle de Glew, dans la province de Buenos Aires.
Bibliogr. : B. Dorival, sous la direction de... : *Peintres contemporains*, Mazenod, Paris, 1964.
Ventes Publiques : NEW YORK, 11 juin 1982 : *Paysages 1941*, h/pan., double face (29,9x42,2) : USD 1 500 – NEW YORK, 25 nov. 1992 : *Arlequins 1952*, past./pap. (102x69,5) : USD 12 100 – NEW YORK, 17 nov. 1994 : *Arlequins 1952*, past./pap. (102x69,5) : USD 17 250.

SOLDIERI Lorenzo
XVIIᵉ siècle. Actif à Naples au début du XVIIᵉ siècle. Italien.
Peintre.
Il a peint des tableaux d'autel dans les églises Saint-Jean et Sainte-Annonciation de Pescopagnano.

SOLDINI Antonio
Né le 23 septembre 1839 à Ligornetto. Mort le 26 juillet 1879 dans la même localité. XIXᵉ siècle. Italien.
Sculpteur de monuments.
Élève de V. Vela. Il a sculpté des tombeaux.

SOLDINI Antonio
Né en 1854 à Chiasso. XIXᵉ siècle. Suisse.
Sculpteur.
Élève de Lorenzo Vela. Il exécuta des monuments à Berne et à Locarno, ainsi que des tombeaux au cimetière Monumental de Milan et au Père-Lachaise de Paris.

SOLDINI Arnoldo ou Arnaldo
Né le 18 novembre 1862 à Brescia (Lombardie). Mort en 1936. XIXᵉ-XXᵉ siècles. Italien.
Peintre de paysages, paysages urbains, paysages animés.
Il fut élève de Luigi Campini.
Musées : TRIESTE (Mus. Revoltella) : *Paysage alpestre*.
Ventes Publiques : MONACO, 21 avr. 1990 : *Assis au soleil devant la maison à Brescia*, h/t (72x46) : FRF 33 300 – ROME, 16 avr. 1991 : *Vieux quartier de Brescia*, h/t (98x65) : ITL 40 250 000 – MILAN, 8 juin 1994 : *Torrente*, h/t (113x79) : ITL 16 100 000.

SOLDINI Luigi Domenico
Né en 1715 à Florence (?). Mort après 1772. XVIIIᵉ siècle. Français.
Peintre de genre.
Membre de l'Académie de Saint-Luc à Paris, il exposa au Salon de 1756.
Musées : DIJON : *Scène champêtre* – *Jeux d'enfants* – *Plaisirs de la pêche* – *La balançoire*.

VENTES PUBLIQUES : PARIS, 30 mars 1942 : *Parc animé de person-nages 1764*, pl. et lav. d'aquar. : **FRF 410** – VERSAILLES, 20 juil. 1976 : *Le Berger 1772*, h/t (53,5x64,5) : **FRF 17 000** – ROME, 20 mars 1986 : *Allégories*, h/t, une paire (87x125) : **ITL 40 000 000** – PARIS, 18 déc. 1996 : *Portrait de Monsieur de Gennes de Lambert 1752*, h/t (100,5x80,5) : **FRF 45 000**.

SOLDINI Paolo
XIVe siècle. Actif à Florence dans la seconde moitié du XIVe siècle. Italien.
Enlumineur.
Il enlumina dans l'église Saint-Pancrace, avec Simone da Siena, un manuscrit, qui se trouve maintenant à la Bibliothèque Lau-rentienne.

SÖLDNER Karl
Né le 14 juin 1871 à Nördlingen. XXe siècle. Allemand.
Dessinateur de paysages.
Il travaillait à Munich. Il était également architecte.

SOLDO Gaudenzio
XVIIe siècle. Actif dans la région de Côme. Italien.
Sculpteur.
Élève de Dion. Bussola.

SOLDO Rina
Née en 1899 à Chiari. Morte en 1982 à Salo. XXe siècle. Ita-lienne.
Peintre de paysages animés, paysages urbains. Post-impressionniste.
Elle a figuré à des expositions collectives, dont : 1995, *Attraverso l'Immagine*, Centre Culturel de Crémone.
Elle a peint des paysages de Rome, Venise, Milan, Turin.
BIBLIOGR. : In : Catalogue de l'exposition *Attraverso l'Immagine*, Centre Culturel Santa Maria della Pietà, Crémone, 1995.

SOLDT Jacobus Van ou Solt
Né le 8 juin 1628 à Amsterdam. Mort le 2 avril 1649 à La Haye. XVIIe siècle. Hollandais.
Paysagiste et aquafortiste.
Le Cabinet d'Estampes d'Amsterdam conserve de lui un pay-sage.

SOLE Achille. Voir SOLI

SOLE Angelo
XVe siècle. Actif à Naples. Italien.
Sculpteur.
Élève d'Andrea del Verrocchio.

SOLE Giovanni Antonio del
XVIIIe siècle. Italien.
Peintre.
Actif à Milan, il exécuta des sujets religieux.

SOLE Giovanni Antonio Maria dal
Né en 1606 à Bologne. Mort en 1684. XVIIe siècle. Italien.
Peintre de paysages et graveur.
Élève dans l'école de Francesco Albani. Il fut un paysagiste excellent et travailla toujours de la main gauche, ce qui lui valut le surnom de « Il monchino dai Paesi ». On lui doit des estampes, sujets religieux, scènes de batailles et des portraits. Il était le père de Giovanni Giuseppe dal Sole.

SOLE Giovanni Battista del
Mort en 1719. XVIIe-XVIIIe siècles. Italien.
Peintre et graveur au burin.
Fils de Pietro del Sole. Il exécuta de nombreuses peintures dans les églises de Milan et de Varese.

SOLE Giovanni Giuseppe dal, ou Giovan Gioseffo
Né le 10 octobre 1654 à Bologne. Mort le 22 juillet 1719 à Bologne. XVIIe-XVIIIe siècles. Italien.
Peintre de compositions religieuses, paysages animés, paysages, graveur, dessinateur.
Fils de Giovanni Antonio Maria dal Sole, il fut d'abord élève de son père pour le dessin, puis disciple de Domenico-Maria Ganuti, enfin, élève de Lorenzo Patinelli. Il adopta pendant quel-que temps un style inspiré de son dernier maître et se fit remar-quer par la grande élégance dans la façon de rendre certains détails, tels que les cheveux et les ailes des anges, les accessoires, voiles, armures. Il embellit ses compositions avec des paysages et des motifs d'architecture, et, en cela seulement semble avoir dépassé son maître. Ses plus beaux paysages se trouvent au Palais Jappi, à Imola.
Très apprécié de son temps, Dal Sole fut toujours employé par de grands seigneurs italiens ou étrangers et même appelé aux cours de Pologne et d'Angleterre. Parmi les œuvres les plus esti-mées qui se trouvent dans les monuments publics, on cite : *L'In-crédulité de saint Thomas* (dans l'église de la Madonna di Galiera) et *L'Annonciation* (dans l'église Saint-Gabriel). Comme on reprochait à Dal Sole de ne pas savoir accélérer son travail, il peignit, à Vérone, en une semaine, pour l'illustre famille Giusti, un *Bacchus* et une *Ariane* qui furent reconnus d'un grand mérite. Après quoi, il effaça son ouvrage et le refit sans gré, disant que maintenant qu'il avait montré qu'il était capable de contenter les autres par sa célérité il voulait se satisfaire lui-même par le soin qu'il apportait à son travail.
Dans son œuvre, on peut remarquer deux manières : la pre-mière, dont il est parlé plus haut, se rapproche de Pasinelli ; la seconde se rapproche de Guido Reni. Il égala presque ce maître ; c'est pourquoi on l'appelle souvent de la « Guido moderno ».

■ M. B.

MUSÉES : BOLOGNE (Pina.) : *La Vierge lisant dans un missel* – *Sainte Marie-Madeleine repentante* – *Saint François d'Assise en extase* – *Adoration des bergers* – *Naissance du Christ* – *Marie-Madeleine*, dess. – BORDEAUX : *Paysage avec trois figures allégo-riques* – BURGHAUSEN : *Stigmatisation de sainte Marie-Madeleine* – CHAMBÉRY (Mus. des Beaux-Arts) : *Sainte Madeleine* – DRESDE : *Hercule et Omphale* – FLORENCE (Mus. des Offices) : *Portrait de l'artiste par lui-même* – IMOLA (Palais Jappi) : *Soir* – *Nuit* – *Aurore* – MODÈNE (Gal. Estense) : *Sainte Madeleine* – ROME (Gal. Nat.) : *Mort de sainte Marie Madeleine*.
VENTES PUBLIQUES : VIENNE, 28 nov. 1967 : *Marie-Madeleine* : **ATS 32 000** – MILAN, 20 nov. 1974 : *Tarquin et Lucrèce*, temp. : **ITL 900 000** – MILAN, 27 nov. 1984 : *La communion d'une Sainte*, h/pap. mar./t. (41,5x27,5) : **ITL 2 600 000** – LONDRES, 2 juil. 1990 : *Etude d'un évêque assis*, craie noire avec reh. de blanc (29,6x26,5) : **GBP 1 705** – NEW YORK, 30 mai 1991 : *Allégorie avec une femme assise dans un paysage accueillant des putti porteurs d'une guirlande de fruits (Pomone en automne ?)*, h/t (58x47) : **USD 220 000** – LONDRES, 1er nov. 1991 : *Personnification des Arts visuels apparaissant au pape*, h/pap./t. (25,5x35,5) : **GBP 9 900** – LONDRES, 8 juil. 1992 : *Diane et Endymion*, h/t (67x98,5) : **GBP 41 800** – LONDRES, 5 juil. 1995 : *Madeleine repentante*, h/t (121x98) : **GBP 17 250** – VENISE, 25 mai 1997 : *Madeleine en médi-tation*, h/t (80x60) : **ITL 9 500 000** – VENISE, 25 mai 1997 : *Made-leine en prière*, h/t : **ITL 4 500 000**.

SOLE Lombardo dal
XVIIe siècle. Italien.
Sculpteur.
De Venise, il travailla à Udine vers 1670.

SOLE Pietro del
Mort après 1700. XVIIe siècle. Italien.
Peintre.
Père de Giovanni-Battista del Sole. Il peignit des fresques à Milan.

SOLE Stelio
Né en 1932 à Caracas. XXe siècle. Actif depuis 1955 au Canada. Vénézuélien.
Peintre, sculpteur. Abstrait.
Il fut élève de l'Académie des Beaux-Arts de Brera à Milan, puis de Venise et fit des études d'archéologie à Florence et des recherches au Mexique. Enfin, il étudia la sculpture avec Gia-como Manzu et Arturo Martini.
Depuis 1959, il participe régulièrement à des expositions collec-tives, dont : 1975, 1981, 1984, Salon de Montrouge Paris ; 1981, 1987, 1988, Salon Grands et Jeunes d'Aujourd'hui, Paris.
Il montre ses œuvres dans les expositions personnelles, parmi lesquelles : 1959, Milan ; 1960, Rome ; 1961, New York ; 1964, 1965, 1966, 1967, 1968, 1969, 1970, Québec ; 1968, Barcelone.
Dans ses peintures, sculptures et murales en Plexiglas, il recherche surtout à mettre en relation l'espace et la matière à travers des formes abstraites.
MUSÉES : MILAN (Mus. d'Art Mod.) – PARIS (Mus. d'Art Mod.).
VENTES PUBLIQUES : PARIS, 24 mai 1992 : *Porta dorata con finestra n° 2 1991*, pigments à l'h/t et or (140x78) : **FRF 25 000**.

SOLÉ JORBA Vicente
Né en 1904 à Olot. Mort en 1949 à El Brul del Montseny. XXe siècle. Espagnol.
Peintre de figures, portraits, paysages animés, pay-sages, natures mortes.
Il étudia à l'École des Beaux-Arts de Olot. Il prit part à des expo-sitions collectives, dont : 1936 Exposition du Salon de Printemps, Olot ; 1942, 1944 Expositions nationales des Beaux-Arts ; ainsi

qu'au Salon Parés et à la Pinacothèque de Barcelone ; et Salon de Bilbao.

On cite de lui : *Jour de pluie – Pelerinage – Nuages d'après-midi*.

BIBLIOGR. : In : *Cien Anos de pintura en Espana y Portugal, 1830-1930*, Antiqvaria, t. X, Madrid, 1993.

VENTES PUBLIQUES : BARCELONE, 23 mai 1984 : *En la Feria, Olot 1940*, h/t (45x60) : **ESP 280 000** – BARCELONE, 28 nov. 1985 : *Paysage 1944*, h/t (81x116) : **ESP 600 000**.

SOLEIL Alexandre François
XIX[e] siècle. Français.

Peintre de genre, fleurs et fruits.

Il débuta au Salon de 1877. Il a surtout produit des gouaches.

SOLEMACKER. Voir SOOLMAKER

SOLENGHI Giuseppe
Né le 3 mai 1879 à Milan. Mort en 1944 à Cernobbio. XX[e] siècle. Italien.

Peintre de portraits, paysages.

Il fut élève de C. Tallone, d'E. Bazzaro et de Giuseppe Mentessi. Il a surtout peint des paysages montagneux des alpes italiennes et des paysages de Lombardie.

VENTES PUBLIQUES : MILAN, 28 mars 1974 : *Triste retour* : **ITL 1 000 000** – MILAN, 28 oct. 1976 : *Corso Vittorio Emanuele sous la neige – Navire sous la neige*, deux h/pan. (18x14) : **ITL 950 000** – MILAN, 21 avr. 1983 : *Le mie ragazze*, h/t, de forme ovale (62,5x46) : **ITL 2 200 000** – MILAN, 4 juin 1985 : *Pêcheurs dans un paysage fluvial*, h/t (68x50) : **ITL 3 300 000** – ROME, 14 déc. 1988 : *Chute de neige*, h/t (48,5x68) : **ITL 2 200 000** – MILAN, 14 juin 1989 : *Le parc de Monza enneigé 1934*, h/pan. (54x40) : **ITL 2 200 000** – ROME, 31 mai 1990 : *L'hiver sur le canal*, h/t (69,5x99) : **ITL 8 000 000** – MILAN, 21 nov. 1990 : *Les Alpes*, h/t (21,5x43) : **ITL 800 000** – MILAN, 7 nov. 1991 : *La messe de minuit*, h/pan. (30x50) : **ITL 3 300 000** – MILAN, 21 déc. 1993 : *Paysage lombard*, h/cart. (28x20,5) : **ITL 1 092 000** – ROME, 31 mai 1994 : *Canale à Chioggia*, h/t/cart. (40x50) : **ITL 4 714 000** – MILAN, 28 juin 1994 : *Marché aux légumes à Chioggia*, h./contre-plaqué (97x120,5) : **ITL 6 900 000** – MILAN, 19 déc. 1995 : *Voiture sur la neige à Milan ; Milan sous la neige*, h/pan., une paire (chaque 16,5x11,5) : **ITL 2 875 000** – ROME, 23 mai 1996 : *Rammendando le reti*, h/t (48x70) : **ITL 3 800 000** – ROME, 2 déc. 1997 : *Via Vallone à Milan 1929*, h/t (100x70) : **ITL 18 400 000**.

SOLER Jean
XX[e] siècle. Hollandais (?).

Peintre de scènes et paysages animés, figures.

VENTES PUBLIQUES : AMSTERDAM, 11 sep. 1990 : *Une élégante traversant une avenue parisienne animée*, h/t/pan. (33,5x41,2) : **NLG 5 520** – AMSTERDAM, 30 oct. 1990 : *Femme élégante et marchande de poisson sur la grève*, h/cart. (32,5x40,5) : **NLG 2 300** – AMSTERDAM, 24 sep. 1992 : *Jeune femme élégante portant un carton à chapeau dans une rue de Paris*, h/pan. (27x22,5) : **NLG 1 150** – AMSTERDAM, 14 juin 1994 : *Jeu de croquet sur la plage*, h/t/cart. (35x45) : **NLG 1 725**.

SOLER Jean-Paul
Né en Algérie. XX[e] siècle. Français.

Peintre. Surréaliste.

Surréaliste et mystique, la peinture de Jean-Paul Soler se veut un reflet visionnaire de l'âme humaine.

SOLER Jorge
Né en 1946. XX[e] siècle. Actif en France.

Peintre.

Il vit à Paris depuis 1946. Il a participé à Paris aux Salons Comparaisons, Jeune Peinture, Mac 2000.

Des figures ou de simples contours de corps apparaissent du fond de ses œuvres.

SOLER José
XIX[e] siècle. Actif à Alicante de 1860 à 1870. Espagnol.

Peintre.

SOLER Juan
XV[e] siècle. Actif à Valence dans la première moitié du XV[e] siècle. Espagnol.

Peintre.

Il fut chargé de la peinture d'un rideau avec des représentations de blasons en 1418.

SOLER Juan
XIX[e] siècle. Actif en Catalogne. Espagnol.

Sculpteur.

Il exécuta des tableaux pour les églises Saint-Augustin de Barcelone et celles de Pallea et de Villafranca del Panadès. Voir Juan Roig y Soler.

SOLER Pedro
XV[e] siècle. Actif à Valence de 1404 à 1429. Espagnol.

Miniaturiste.

SOLER Peter Lorenz
Mort le 28 octobre 1718 à Truns. XVIII[e] siècle. Actif à Igels (?). Suisse.

Sculpteur sur bois.

Il exécuta des sculptures dans l'église du monastère de Disentis.

SOLER Roberto
Né le 8 décembre 1928 à Paris. XX[e] siècle. Français.

Peintre. Abstrait-paysagiste.

Il eut Federico Bertran Masse comme professeur à l'Académie Espagnole de Paris en 1943. Il était à l'Académie de Valence en 1945, avant d'entrer à l'École des Beaux-Arts en 1947. Il fit un séjour en Espagne en 1952 et exposa dans le groupe *Alicante*. Il fit alors de décors de théâtre.

Il participe à des expositions collectives, dont : 1961, 1962, Salon de Mai, Paris. Il montre ses œuvres dans des expositions particulières, la première en 1955 dans le Foyer des artistes à Montparnasse.

Après la période de ses études, et jusqu'en 1959 environ, il peignit des sujets divers, souvent des clowns, dans une manière anecdotique. De 1959 à 1964, il suivit le mouvement général de l'école de Paris vers un paysagisme abstrait. À partir de 1965, tout en poursuivant dans cette voie, il y introduisit une construction rythmique tourbillonnante, évocatrice de courses solaires ou sidérales, rappelant parfois le lyrisme gestuel d'un Mathieu.

SOLER Tomas
XVIII[e] siècle. Actif dans la seconde moitié du XVIII[e] siècle. Espagnol.

Sculpteur.

Il travailla dans la cathédrale de Valence de 1777 à 1779.

SOLER Urbici
Né en 1890 à Farran. XX[e] siècle. Actif à Barcelone. Espagnol.

Sculpteur.

Élève de P. Carbonell et d'Ad. von Hildebrand. Il travailla à Barcelone et en Amérique du Sud.

SOLER GILL Domingo
Né le 24 octobre 1871 à Sabadell (Catalogne). Mort le 26 novembre 1951 à Barcelone (Catalogne). XIX[e]-XX[e] siècles. Espagnol.

Peintre de paysages animés, paysages, paysages d'eau, marines.

Il fut élève de l'École des Beaux-Arts de Sabadell, puis de celle de Barcelone. Il poursuivit ses études à Rome et à Paris.

Il prit part à diverses expositions collectives à Barcelone, dont : 1891 Exposition de la Société Nationale des Beaux-Arts ; 1892 Salon des Arts Industriels ; 1911 Salon Parès ; 1911, 1918 Exposition Internationale des Beaux-Arts. Une exposition rétrospective eut lieu à Sabadell en 1947. Il obtint diverses récompenses.

BIBLIOGR. : In : *Cien Anos de pintura en Espana y Portugal, 1830-1930*, Antiqvaria, t. X, Madrid, 1993.

VENTES PUBLIQUES : BARCELONE, 28 fév. 1980 : *Paysage*, h/t (80x99) : **ESP 92 000** – MADRID, 25 mai 1993 : *Vue du Paseo de Gracia à Barcelone*, h/t (65x49,5) : **ESP 345 000**.

SOLER Y LLOPIS L. Eduardo
Né le 1[er] avril 1840 à Alcoy (Valence). Mort le 26 février 1928 à Valence. XIX[e]-XX[e] siècles. Espagnol.

Peintre de sujets religieux, portraits.

Il étudia à l'École des Beaux-Arts de Valence. Il fut nommé professeur à l'École des Beaux-Arts de Cadix, en 1867, puis à celle de Valence. Il figura à l'Exposition Nationale de 1864, obtenant une troisième médaille.

Il a peint divers tableaux religieux, réalisant entre autres : *Première messe de Saint Jean de la Croix*, pour le couvent des carmélites à Valence ; *Enterrement de saint Vincent martyr* et *Enterrement des martyres franciscains*, dans l'église Saint Bartholomé à Valence. On mentionne encore de lui : *Présentation de la Vierge – Le Pape Pie IX – Enterrement du Pape saint Étienne dans les catacombes*.

BIBLIOGR. : In : *Cien Anos de pintura en Espana y Portugal, 1830-1930*, Antiqvaria, t. X, Madrid, 1993.
MUSÉES : MADRID : *Saint Étienne après son martyre* – VALENCE (École des Beaux-Arts) : Divers portraits.
VENTES PUBLIQUES : NEW YORK, 17 jan. 1990 : *Études d'après plusieurs maîtres anciens*, h/t/cart. (83,3x63,5) : **USD 3 300.**

SOLER Y OLIVERAS José ou Josèp
Né en 1808 à Manresa. Mort en 1840. XIX^e siècle. Espagnol.
Peintre.
Il peignit des sujets religieux et des portraits.

SOLER PEREZ Rigoberto
Né le 1^{er} février 1896 à Alcoy (Valence). Mort en 1968 à Barcelone (Catalogne). XX^e siècle. Espagnol.
Peintre de scènes de genre, portraits, paysages animés, paysages d'eau, graveur.
Il fut élève de l'École des Beaux-Arts de Valence et de José Mongrell. Il enseigna à l'École des Beaux-Arts de Barcelone, puis il s'établit à Ibiza en 1925.
Il prit part à diverses expositions collectives : 1916 Valence ; à partir de 1917 Expositions nationales de Barcelone, obtenant une troisième médaille la première année, une deuxième médaille en 1926 ; 1918 École des Beaux-Arts de Barcelone ; 1947, 1951 Pinacothèque de Barcelone. Il montra également ses œuvres dans des expositions particulières : 1926 Valence ; 1927 Barcelone ; 1930 Madrid.
Il traita surtout des tableaux de genre et des paysages de bords de mer, inspirés par les îles Baléares, où il exploite les effets et les mutations de la lumière naturelle.
BIBLIOGR. : In : *Cien Anos de pintura en Espana y Portugal, 1830-1930*, Antiqvaria, t. X, Madrid, 1993.
VENTES PUBLIQUES : LONDRES, 22 juin 1988 : *Deux enfants dans un intérieur avec un panier de raisin* 1922, h/t (60x50) : **GBP 15 400** ; *Sur la terrasse* 1928, h/t (39,5x50) : **GBP 4 400** – LONDRES, 23 nov. 1988 : *Couple sur une terrasse* 1934, h/t (120x91) : **GBP 8 800** – LONDRES, 22 nov. 1989 : *Parmi les fleurs* 1952, h/t (89x73) : **GBP 18 700** – LONDRES, 22 juin 1990 : *Les porteurs d'eau* 1935, h/t (60x70) : **GBP 9 680.**

SOLER PUIG Juan
Né en 1906 à Barcelone (Catalogne). Mort en 1984. XX^e siècle. Espagnol.
Peintre de portraits, paysages, paysages urbains, paysages d'eau, dessinateur.
Il fut élève de l'École des Beaux-Arts de Barcelone, il poursuivit ses études à Madrid et à Paris, où il vécut durant vingt ans. Il fut nommé professeur à l'École des Beaux-Arts de Barcelone.
Il figura dans des expositions collectives et personnelles : à partir de 1929 galerie Busquets à Barcelone ; 1935 exposition du Salon de Printemps, Barcelone ; 1945 Vich ; 1948 Madrid ; 1951 Pinacothèque de Barcelone. Il montra également ses œuvres à la galerie Charpentier à Paris ; à Munich et Palma de Majorque.
Il peignit principalement des paysages, prétextes à l'exploitation des possibilités de la couleur. On lui doit, entre autres : *Montmartre – La crique de saint Vincent – Maison dans la campagne.*
BIBLIOGR. : In : *Cien Anos de pintura en Espana y Portugal, 1830-1930*, Antiqvaria, t. X, Madrid, 1993.

SOLER ROVIROSA Francisco
Né le 24 juin 1836 à Barcelone (Catalogne). Mort en novembre 1900 à Barcelone. XIX^e siècle. Espagnol.
Peintre d'architectures, paysages, décorateur.
Il fut élève de Lorenzo Ferrer. Il voyagea en Angleterre, en Belgique et en France. À Paris, il étudia la perspective chez Louis Ricquier et travailla dans les ateliers de René Philastre et de Félix Cagé. Il revint dans sa ville natale en 1865.
Il a peint des décors pour des théâtres de Barcelone, illustrant divers spectacles, opéras et ballets, on mentionne entre autres : *Roméo et Juliette – Macbeth – La Traviata – Don Juan – Samson et Dalila – Tristan et Yseult – Jésus de Nazareth.* Il fut également l'auteur d'un traité qui s'intitule : *Les Arts de la mise en scène.*
BIBLIOGR. : In : *Cien Anos de pintura en Espana y Portugal, 1830-1930*, Antiqvaria, t. X, Madrid, 1993.

SOLERI Giorgio ou Solero
Né à Alessandria (Piémont). Mort en 1587 à Turin. XVI^e siècle. Italien.
Peintre et sculpteur.
On croit qu'il fut élève de Bernardino Lassini, dont il épousa la fille. Appelé en Espagne, il travailla pour Philippe II au palais de l'Escurial. On cite notamment de lui un tableau d'autel dans l'église du couvent d'Alessandria et un tableau dans l'église des Dominicains à Casale, signé et daté de 1573. Soleri fut aussi un bon peintre de portraits.

SOLERI Raffaello Angelo
XVI^e siècle. Actif à Turin. Italien.
Peintre.
Fils de Giorgio Soleri. Il a peint une *Adoration des Rois* dans l'église Saint-François d'Acqui.

SOLERI-BRANCALEONI Giuseppe
Mort le 22 décembre 1806 à Rimini. XVIII^e siècle. Actif à Rimini. Italien.
Peintre.
Il exécuta des tableaux d'autel pour plusieurs églises de Rimini.

SOLERO Pio
Né le 3 mars 1881 à Sappada-Cadore. XX^e siècle. Italien.
Peintre de paysages.
MUSÉES : PADOUE : *Paysage alpestre.*

SOLESMES Jehan de. Voir GOURBEILLON Eugène, dom

SOLFAROLO. Voir GRUEMBROECH Johann

SOLFERINI E.
XIX^e siècle. Italien (?).
Miniaturiste.
Peut-être identique à Giuseppe Solferini.
VENTES PUBLIQUES : PARIS, 18 déc. 1946 : *Jeune femme entourée de trois Amours, et brisant l'arc de l'un d'eux* 1824, miniature : **FRF 16 000.**

SOLFERINI Giuseppe
XIX^e siècle. Actif à Trieste dans la première moitié du XIX^e siècle. Italien.
Peintre.
Élève de l'Académie de Venise. Le musée municipal de Trieste conserve de lui *Caïn.*

SOLI Achille ou Sole
Né à Sienne. XVI^e siècle. Italien.
Peintre, aquafortiste et dessinateur d'architectures.
Il exécuta des vues de Pise, de Sienne, de Jérusalem et de l'île de Malte.

SOLI Giuseppe Maria
Né le 23 juin 1747 à Vignola. Mort le 20 décembre 1823 à Modène. XVIII^e-XIX^e siècles. Italien.
Peintre.
Il fit ses études à l'Académie de Bologne. Peintre et architecte, il fut aussi historien et critique d'architecture.

SOLIBES Francisco ou Solives
XV^e-XVI^e siècles. Actif à Banolas. Espagnol.
Peintre.
Il peignit le retable dans l'église de San Llorens dels Morunys en 1480.

SOLIERE Jean. Voir SOHIER

SOLIGNAC Alexandre
Né à Saint-Germain-du-Teil (Aveyron). Français.
Sculpteur.
Lauréat du concours Crozatier en 1867. Le Musée du Puy conserve de lui une *Académie d'hommes assis.*

SOLIGNAC Jean
XVII^e siècle. Français.
Sculpteur sur bois.
Il a sculpté le retable pour l'église d'Ouveillan à Béziers en 1619 et 1620.

SOLIGNON Armand Louis, dit Armand
XVIII^e siècle. Français.
Sculpteur sur bois.
Il exécuta une partie de la porte de Saint-Louis des Invalides à Paris en 1709.

SOLIMA Pietro. Voir SOLLIMA

SOLIMAN Guillermo Martinez
Né en 1900 à La Plata. XX^e siècle. Actif en Belgique. Argentin.
Peintre de paysages.
Il fit un voyage d'études en Europe en 1925. Il exposa en Belgique où il travailla principalement.

SOLIMAN Hassan
Né en 1928. XX^e siècle. Égyptien.
Peintre de paysages animés, natures mortes.
Il a étudié à la Faculté des Beaux-Arts du Caire. Il a obtenu une bourse d'études pour se former à l'Atelier de Louksor.

Il participe à des expositions collectives, notamment à la Biennale de Venise en 1966, ainsi qu'à *Visages de l'art contemporain égyptien* au Musée Galliera de Paris en 1971. Il montre ses œuvres dans des expositions particulières.

Hassan Soliman évoque dans sa peinture des scènes de la vie rurale égyptienne. Les formes sont simplifiées, la perspective multiple.

BIBLIOGR. : In : Catalogue de l'exposition *Visages de l'art contemporain égyptien*, Mus. Galliera, Paris, 1971.

MUSÉES : LE CAIRE (Mus. d'Art Mod.).

SOLIMAN Johann Franz de, comte
Né vers 1716. Mort en 1784 à Venise. XVIII[e] siècle. Italien.

Peintre d'histoire.

Il subit l'influence de Tiepolo et peignit des tableaux d'autel. Le musée municipal de Venise conserve de lui *Madone avec ange gardien et saint François*.

SOLIMANI Nicolo
XV[e] siècle. Actif à Vérone. Italien.

Peintre.

Il a peint une *Madone* dans l'église de Tous les Saints de Mantoue en 1465.

SOLIMENA Angelo
Né vers 1630 à Canale di Serino. Mort vers 1716 à Nocera. XVII[e]-XVIII[e] siècles. Italien.

Peintre de compositions religieuses.

Père de Francesco, il fut élève de Fr. Guarini.

MUSÉES : NAPLES (églises) : Plusieurs tableaux d'autel – NOCERA (églises) – SARNO.

VENTES PUBLIQUES : ROME, 21 nov. 1995 : *Madeleine repentante*, h/t (125x101) : **ITL 17 678 000.**

SOLIMENA Francesco, dit **l'Abbate Ciccio**
Né le 4 octobre 1657 à Canale di Serino. Mort le 5 avril 1747 à Barra. XVII[e]-XVIII[e] siècles. Italien.

Peintre d'histoire, compositions religieuses, sujets allégoriques.

Fils et élève d'Angelo Solimena. Son père voulut d'abord l'orienter vers l'étude des lettres, mais, grâce à l'intervention du cardinal Orsini, qui plus tard fut le pape Benoît XIII, Francesco fut autorisé à s'abandonner à son goût pour la peinture. Après deux années passées sous la direction paternelle, il alla à Naples en 1674, travailler avec Francesco di Maria, puis avec Giacomo del Po. Il poursuivit ses études à Rome copiant les ouvrages de Pietro da Cortona, de Guido Reni, de Carlo Maratti. Il travailla à Santa Maria Donna Regina en 1684, à San Paolo Maggiore en 1689, il participa à la décoration monumentale de l'abbaye de Montecassino, entre 1697 et 1708, où il exécuta les fresques de deux chapelles et quatre grandes toiles pour le chœur. En 1708, il reçut la commande de trois peintures pour la salle du Sénat de Gênes, exécutées entre 1715 et 1717, et détruites en 1777, mais dont il reste des esquisses. Dans l'ensemble, il travailla surtout à Naples, ce qui ne l'empêcha pas de faire un unique voyage en Espagne où Philippe V lui demanda d'exécuter plusieurs peintures pour la chapelle royale de Madrid, et d'aller deux fois à Rome où il peignit son fameux *Héliodore chassé du temple* (1725) au Gesù Nuovo. Artiste baroque par excellence, il s'est tout d'abord inspiré de l'art de Luca Giordano en y ajoutant une fermeté, des effets de contrastes plus dramatiques. Si la *Vierge au baldaquin* de Luca Giordano est une œuvre faite de légèreté, la *Vierge à l'Enfant avec saints Pierre et Paul*, de Solimena, construite sur un même principe de composition, est une œuvre plus dramatique où les contrastes accentuent très nettement les formes. Cette violence lumineuse est sans doute empruntée à Preti, tandis que Solimena utilise des effets de perspective à la manière de Lanfranc. Ainsi peut-on dire que l'œuvre de Solimena est une véritable synthèse de toutes les expériences baroques napolitaines. A sa maturité, il resta attaché au rythme baroque bien cadencé et s'opposa absolument au rococo, tendant vers l'académisme. Il était aussi poète, architecte et musicien.

BIBLIOGR. : H. Ehremberg : *Solimena pittore napoletano*, in Cecerone, 1912 – P. Capobianco : *Francesco Solimena pittore et poeta irpino*, Nocera, 1930 – Vergnet Ruiz : *Sur quelques peintures de Solimena*, in : *Revue des Arts*, VIII, 1958 – F. Bologna : *Francesco Solimena*, Napoli, 1958.

MUSÉES : AMIENS : *Saint Jean-Baptiste prêchant au désert* – ANGERS : *Annonciation* – AVIGNON : *Le serpent d'airain* – BESANÇON : *Godefroy de Bouillon blessé* – BÉZIERS : *Couronnement de la Vierge* – BONN : *Le paradis* – BORDEAUX : *Joseph en prison, expliquant les songes* – CAEN : *Mort d'Archimède* – CHAMBÉRY (Mus. des Beaux-Arts) : *Descente de croix* – CHERBOURG : *L'Échelle de Jacob* – COMPIÈGNE : *Portrait d'homme* – *Ébauche* – DIJON : *Mort de saint Joseph* – *Assomption* – DRESDE : *Combat des Centaures et des Lapithes* – *Vierge et enfant Jésus dans les nuages* – *Apparition de l'ange au violon à saint François* – *Mater dolorosa* – *Sophonisbe reçoit le poison des messagers de son mari* – *Junon et Io transformée en vache* – *Rapt de femmes* – LA FÈRE : *Mort de la Vierge* – FLORENCE : *L'artiste* – *Diane au bain avec ses nymphes* – GLASGOW : *La Justice et la Paix* – HANOVRE : *Saint Thomas d'Aquin* – *Connais-toi, toi-même*, allégorie – LE HAVRE : *Simon le magicien* – LA HAYE : *Annonciation* – LILLE : *Légende de saint Thomas d'Aquin* – LONDRES : *Sainte Catherine* – MADRID (Prado) : *Prométhée enchaîné sur le Caucase* – *Saint Jean-Baptiste* – *Portrait d'homme* – *Le portrait de l'artiste* – *Saint Joachim et sainte Anne* – MARSEILLE : *Le Christ en croix* – MILAN (Brera) : *Saint Léon allant à la rencontre d'Attila* – *Conférence de l'ordre de Saint-Benoît* – MONTAUBAN : *Allégorie de la vie* – MOSCOU (Roumianzeff) : *Saint Martin donnant ses vêtements aux mendiants* – *La Philogéniture* – MULHOUSE : *Assomption* – NANTES : *Enfant Jésus et saints martyrs* – *Saint Dominique recevant du pape Honorius III la bulle d'institution de son ordre* – *Vierge et enfant Jésus* – *Sainte Geneviève* – NAPLES : *Portia et Brutus* – *Mort de Virginie* – *Vénus entourée des divinités de l'Amour* – *Allégories*, deux fois – *Saint Roch* – *Massacre des Giustiniani* – *Transfiguration de la madone*, deux fois – *Madone et l'Enfant* – *Mort de Filippo Neri* – *Vision de Pie V* – *Expulsion d'Héliodore du temple* – PARIS (Mus. du Louvre) : *Héliodore chassé du temple* – LE PUY-EN-VELAY : *Baptême de Jésus* – ROME (Gal. Nat.) : *Libération de saint Pierre* – *Madone et l'Enfant* – *Portrait d'un jeune homme* – ROME (Doria Pamphili) : *Personnification de l'Europe, de l'Amérique, de l'Asie et de l'Afrique* – ROME (Vatican) : *Saint Michel terrasse le démon* – ROUEN : *Christophe Colomb reçoit les bulles du pape* – *Saint Rémi, archevêque de Reims* – SAINT-PÉTERSBOURG (Mus. de l'Ermitage) : *Allégorie de la religion* – SORRENTE : *Portrait d'une femme* – SPIRE : *Madone avec l'Enfant et saint Jean* – STUTTGART (Gal. Nat.) : *Rebecca à la fontaine* – TARBES : *Les vierges sages et les vierges folles* – TOULON : *Abdication de Charles Quint* – *Saint Roch guérissant les malades* – *Une esquisse* – TOULOUSE : *Portrait de femme* – TRAPANI : *Assomption* – VENISE (Acad.) : *Rebecca et Eliézer* – *Jacob et Rebecca* – VIENNE (Gal. Nat.) : *L'Empereur Charles VI et le comte Gundaker Althann* – *Enlèvement d'Orithya* – *Descente de croix* – VIENNE (Harrach) : *Vierge, enfant Jésus et saint Jean*, deux fois – *Vierge et Enfant Jésus* – *Debbora* – *Le Christ sur un rocher* – *Vénération de saint Jannuarius* – *Allégorie de la Domination*.

VENTES PUBLIQUES : LONDRES, 23 avr. 1910 : *Bacchante* 1885 : **GBP 24** – LONDRES, 30 avr. 1910 : *Le Papillon* : **GBP 54** – LONDRES, 13 mai 1911 : *Saint Pierre reniant le Christ* 1883 : **GBP 48** ; *Dalila* 1887 : **GBP 25** – LONDRES, 5 juin 1924 : *Convalescence* : **GBP 63** – LONDRES, 24 nov. 1926 : *Hermann A. de Stern enfant* : **GBP 231** – LONDRES, 27 jan. 1976 : *Femme du harem* 1887, h/t (168x122) : **GBP 420** – LONDRES, 15 mai 1979 : *Dalila* 1887, h/t : **GBP 700** – LONDRES, 6 mars 1981 : *Portrait de jeune fille*, h/cart. (50,8x35,5) : **GBP 1 500** – LONDRES, 25 nov. 1983 : *Portrait de Violet, Lady Metchett, avec ses deux filles*, h/t (205,7x106,7) : **GBP 7 000** – LONDRES, 29 nov. 1985 : *Laus Deo*, h/t, haut arrondi (236,5x173) : **GBP 11 000** – LONDRES, 8 juil. 1987 : *La Sainte Famille* 1731, h/t (55x38) : **GBP 22 000** – NEW YORK, 23 mai 1989 : *Lucille* 1890, h/t (61x51) : **USD 9 900** – NEW YORK, 28 fév. 1990 : *Dans le potager*, h/t (61x50,8) : **USD 35 200** – LONDRES, 8 fév. 1991 : *Étude pour Eve*, h/t (69,8x56,4) : **GBP 4 180** – NEW YORK, 13 oct. 1993 : *Loué soit Dieu !*, h/t (244,2x176,5) : **USD 57 500** – LONDRES, 5 nov. 1993 : *Étude pour la naissance de l'amour*, sanguine (45,5x26,3) : **GBP 2 760** – LONDRES, 7 juin 1995 : *Portrait d'un jeune enfant avec une cage à oiseaux* 1902, h/t (63,5x51) : **GBP 3 910.**

Achevé d'imprimer
en mars 1999
sur les presses de l'imprimerie Hérissey
à Évreux (Eure)

Nº d'imprimeur : 82137
Imprimé en France